D1157028

DUDEN

Das große Wörterbuch
der deutschen Sprache
Band 6: Sp–Z

DUDEN

Das große Wörterbuch
der deutschen Sprache

in sechs Bänden

Herausgegeben und
bearbeitet vom Wissenschaftlichen Rat
und den Mitarbeitern der
Dudenredaktion unter Leitung von
Günther Drosdowski

Band 6: Sp–Z

Bibliographisches Institut Mannheim/Wien/Zürich
Dudenverlag

Schlußbearbeitung:
Dr. Günther Drosdowski

Bearbeitung:
Dr. Rudolf Köster, Dr. Wolfgang Müller

Mitarbeiter an diesem Band:
Dr. Brigitte Alsleben, Dr. Gerda Berger,
Ariane Braunbehrens M. A., Dr. Maria Dose,
Wolfgang Eckey, Regine Elsässer, Heidi Eschmann,
Jürgen Folz, Gabriele Gassen M. A.,
Dr. Heribert Hartmann, Dieter Mang, Karin Sattler,
Dr. Charlotte Schrupp, Olaf Thyen

CIP-Kurztitelaufnahme der Deutschen Bibliothek

Duden „Das große Wörterbuch der deutschen Sprache":
in 6 Bd./hrsg. u. bearb. vom Wissenschaftl. Rat u. d.
Mitarb. d. Dudenred. unter Leitung von Günther
Drosdowski. [Bearb.: Rudolf Köster; Wolfgang
Müller]. – Mannheim; Wien; Zürich:
Bibliographisches Institut
ISBN 3-411-01354-0

NE: Drosdowski, Günther [Hrsg.]; Köster, Rudolf
[Bearb.]; Das große Wörterbuch der deutschen Sprache

Bd. 6. Sp – Z/[Mitarb. an diesem Bd.: Brigitte
Alsleben ...]. – 1981.

Spachtel ['ʃpaxtl̩], der; -s, - od. (österr. nur so:) die; -, -n [(urspr. bayr. Nebenf. von) spätmhd. spatel, ↑Spatel]: **1.** *kleines, aus einem Griff u. einem [trapezförmigen] Blatt (5) bestehendes Werkzeug zum Auftragen, Glattstreichen od. Abkratzen von Farbe, Mörtel, Kitt o.ä.:* mit einem S. Gips in die Fugen streichen. **2.** kurz für ↑Spachtelkitt. **3.** (ugs. selten) svw. ↑Spatel (1). **Spachtel-:** ~**kitt,** der: svw. ↑Kitt (1); ~**malerei,** die ⟨o. Pl.⟩ (Malerei): *Maltechnik, bei der die Farbe mit einem Spachtel auf die Leinwand aufgetragen wird;* ~**masse,** die: svw. ↑Kitt (1); ~**spitze,** die [zu ↑spachteln (3)] (Handarb.): *Spitze, die durch Besticken eines Stoffes u. Ausschneiden unbestickter, von der Stickerei eingefaßter Stellen hergestellt wird.* **spachteln** ['ʃpaxtl̩n] ⟨sw. V.; hat⟩: **1. a)** *mit dem Spachtel auftragen u. glätten:* Gips in die Fugen s.; die Farben sind gespachtelt; **b)** *mit dem Spachtel bearbeiten:* die Wand s. **2.** (fam.) *mit Freude am Essen u. mit gutem Appetit essen:* er hat ganz schön gespachtelt. **3.** (Handarb.) *von Spachtelspitze eingefaßte Stellen herausschneiden.* **spack** [ʃpak] ⟨Adj.⟩ [mniederd. spa(c)k] (bes. nordd.): **1.** *abgemagert, dünn u. schmal:* einen -en Spökenkieker (Kant, Impressum 40). **2.** *straff, eng:* der Rock sitzt aber s. **Spada** ['spaːda, 'ʃp...], die; -, -s [ital. spada < lat. spatha, ↑Spatel] (Fechten veraltend): *Degen;* **Spadille** [spa'dɪljə, ʃp...], die; -, -n [frz. espadille < span. espadilla, Vkl. von: espada < lat. spatha, ↑Spatel (nach dem Symbol der Karte)]: *Pikas als höchste Trumpfkarte im Lomber.* **¹Spagat** [ʃpa'gaːt], der (österr. nur so) od. das; das; -[e]s, -e [ital. spaccata, zu: spaccare = spalten] (Ballett, Turnen): *Figur (6), bei der man die gestreckten Beine in entgegengesetzter Richtung u. im rechten Winkel zum aufrechten Körper spreizt:* [einen] S. machen; in den S. gehen. **²Spagat** [-], der; -[e]s, -e [ital. spaghetto, ↑¹Spaghetti] (südd., österr.): *Schnur, Bindfaden:* so ward ... das ganze ... mit S. gebunden (Doderer, Wasserfälle 67); **¹Spaghetti** [ʃpa-'gɛti, auch: sp...] ⟨Pl.⟩ [ital. spaghetti ⟨Pl.⟩, Vkl. von: spago = dünne Schnur, H.u.]: *lange, dünne, schnurartige Nudeln:* S. mit Tomatensoße; **²Spaghetti** [-], der; -[s], -s (salopp abwertend): svw. ↑Spaghettifresser; **Spaghettifresser,** der; -s, - (salopp abwertend): *Italiener:* setz dich nicht zu diesen dreckigen -n (Sobota, Minus-Mann 24); **Spaghettiträger,** der; -s, - (Mode): *dünner Träger (3) in Form eines wulstig zusammengenähten Röllchens aus Stoff.* **Spagirik** [spa'giːrɪk], die; - [zu griech. spān = (heraus)ziehen u. ageírein = sammeln]: **1.** ma. Bez. für *Alchimie.* **2.** *Arzneimittelherstellung auf mineralisch-chemischer Basis.* **Späh-:** ~**panzer,** der (Milit.): *leichterer Panzer (4) für Erkundungsfahrten;* ~**patrouille,** die (Milit.): **a)** *zur Aufklärung (4) durchgeführte Erkundung, Patrouille (1);* **b)** *Patrouille (2), die eine Aufklärung (4) durchführt;* ~**trupp,** der (Milit.): **a)** svw. ↑~patrouille (b): der S. bestand aus 20 Mann, hatte Feindberührung; **b)** svw. ↑~patrouille (a): sie unternahmen einen regelrechten S. (Kuby, Sieg 300); auf S. gehen; ~**wagen,** der (Milit.): vgl. ~panzer. **spähen** ['ʃpɛːən] ⟨sw. V.; hat⟩ [mhd. spehen, ahd. spehōn]: **a)** *forschend, suchend blicken:* aus dem Fenster s.; durch die Gardine, in die Ferne, um die Ecke s.; Jeannine ... spähte ... nach Mathieus Gesicht (Lederer, Bring 171); **b)** *Ausschau halten:* er spähte nach ihr; ⟨Abl.:⟩ **Späher** ['ʃpɛːɐ], der; -s, - [mhd. spehære, ahd. spehāri]: *jmd., der etw. auskundschaften soll; Kundschafter:* S. aussenden; er hatte seine S. überall; ⟨Zus.:⟩ **Späherauge,** das ⟨meist Pl.⟩: *scharf, forschend beobachtendes Auge:* ihren -n entgeht nichts; **Späherblick,** der: vgl. Späherauge; **Späherei** [ʃpɛːə-'raɪ], die; -, -en: *[dauerndes] Spähen.* **Spahi** ['spaːhi, ʃp...], der; -[s], -s [frz. spahi < türk. sipahi = Reitersoldat, aus dem Pers.]: *(von 1834 bis 1962) Angehöriger einer von den Franzosen in Nordafrika aufgestellten, aus Einheimischen bestehenden Reitertruppe.* **Spakat** [ʃpa'kaːt], der; -[e]s, -e (österr. ugs.): ↑¹Spagat. **Spake** ['ʃpaːkə], die; -, -n [mniederd. spake, urspr. = dürrer Ast, verw. mit ↑spack] (Seew.): **a)** *der zapfenförmig über den Rand hinausreichende Speichen des Steuerrads;* **(b)** *als Hebel dienende Holzstange;* **spakig** ['ʃpaːkɪç] ⟨Adj.⟩ [mniederd. spakig, urspr. = (von der Sonne) ausgetrocknet, verw. mit ↑spack] (nordd.): *faulig u. angeschimmelt; stockfleckig.* **Spalett** [ʃpa'lɛt, sp...], das; -[e]s, -e [ital. spalletta = Brustwehr, Vkl. von: spalla, ↑Spalier] (österr.): *Fensterladen;* ⟨Zus.:⟩ **Spalettladen,** der (österr.): svw. ↑Spalett; **Spalettür,** die (österr.): *Tür aus Latten;* **Spalier** [ʃpa'liːɐ̯],

das; -s, -e [ital. spalliera, zu: spalla = Stützwand < lat. spatula, ↑Spatel]: **1.** *meist gitterartiges Gestell aus Holzlatten od. Draht, an dem Obstbäume, Wein o.ä. gezogen werden:* Rosen an einem S. ziehen; Wein rankt sich an -en empor. **2.** *eine durch eine Reihe von Menschen auf jeder Seite gebildete Gasse (durch die jmd. geht, fährt):* ein dichtes S. bilden; er ging durch ein S. jubelnder Menschen; *S. stehen (sich zu einem Spalier 2 aufgestellt haben).* **Spalier-** (Spalier 1): ~**baum,** der: *an einem Spalier (1) wachsender [Obst]baum;* ~**obst,** das: **a)** *Obst von Spalierbäumen;* **b)** *an Spalieren (1) wachsende Obstbäume;* ~**obstbaum,** der: *Spalierbaum;* ~**strauch,** der (Bot.): *flach am Boden wachsender od. den Boden in Form eines Spaliers überziehender Strauch.* **Spalt** [ʃpalt], der; -[e]s, -e [mhd., ahd. spalt, zu ↑spalten]: **1.** ⟨Vkl. ↑Spältchen⟩ **a)** *etw., was als schmale, längliche Öffnung, als (vorübergehender) Zwischenraum vorhanden ist, entsteht: ein schmaler, tiefer S.;* einen S. im Fels, im Eis; die Tür einen S. offenlassen; die Augen einen S. breit öffnen; er schaute durch einen S. im Vorhang; **b)** (vulg.) *Spalte (4).* **2.** (Ringen schweiz.): svw. ↑Spaltgriff. **spalt-, Spalt-:** ~**alge,** die ⟨meist Pl.⟩ [die Algen vermehren sich durch Spaltung]: svw. ↑Blaualge; svw. ↑Alge; ⟨Adj.:⟩ o. Steig.; nicht adv.⟩: *eine -e Öffnung;* ~**breit,** der; - od. die Steig.; nicht adv.⟩: *eine -e Öffnung;* ~**breit,** der; - od. die Tür einen S. öffnen; ~**fuß,** der: **a)** (Zool.) *scherenähnlich geformter Fuß bei Krebstieren;* **b)** (Med.) *Mißbildung des Fußes, bei der die beiden äußeren Mittelfußknochen jeweils miteinander verwachsen sind u. der mittlere kaum od. gar nicht ausgebildet ist, so daß der Fuß scherenartig gespalten erscheint;* ~**griff,** der (Ringen): *Griff, bei dem der Angreifer zwischen den Beinen des Gegners hindurchgreift u. die Hände ineinanderhakt, um dann den Gegner zu Fall zu bringen;* ~**hand,** die (Med.): vgl. ~fuß (b); ~**lampe,** die (Med.): *in der Augenheilkunde verwendete Lampe, die ein sehr helles Lichtbündel durch einen Spalt auf das Auge wirft u. mit der das Augeninnere ausgeleuchtet sowie vergrößert betrachtet werden kann;* ~**leder,** das (Gerberei): *Leder, das durch Abspalten des Narbens hergestellt wird;* ~**material,** das (Physik): *durch Kernspaltung spaltbares Material;* ~**öffnung,** die (Bot.): *in von zahlreichen am grünen Teil einer Pflanze befindlichen Öffnungen, um den Gas- u. Luftaustausch dienen;* ~**pilz,** der (Biol., Med.) [vgl. ~alge]: svw. ↑Bakterie: Ü Bisher keimt die S. noch bei den Jungen Liberalen (Spiegel 23, 1980, 39); ~**produkte** ⟨Pl.⟩: **1.** (Physik) *bei der Spaltung von Atomkernen entstehendes, stark radioaktives Material.* **2.** (Chemie) *durch einen chemischen Umwandlungsprozeß entstandenes Produkt;* ~**zone,** die (Physik): *Teil des Kernreaktors, in dem die Kernspaltung erfolgt.* **spaltbar** ['ʃpaltbaːɐ̯] ⟨Adj.; o. Steig.; nicht adv.⟩ (Physik): *so beschaffen, daß es gespalten (2) werden kann:* -es Material (svw. ↑Spaltmaterial); ⟨Abl.:⟩ **Spaltbarkeit,** die; - (Physik). **Spältchen** ['ʃpɛltçən], das; -s, -: ↑Spalt (1), Spalte (1); **Spalte** ['ʃpaltə], die; -, -n [spätmhd. spalte, mhd. (md.) spalte, zu ↑spalten]: **1.** ⟨Vkl. ↑Spältchen⟩ *längerer Riß in einem festen Material:* -n im Fels sind für Bergsteiger gefährlich; im Mauerwerk zeigten sich tiefe, breite -n. **2.** (Druckw.) *blockartiger Teil / gleich langer] untereinandergesetzter Zeilen, der von einer Seite zusammengestellt wird:* die Buchseite hat zwei -n; der Artikel war eine S. lang, ging über drei -n; der Skandal füllte die -n der Weltpresse (stand in allen Zeitungen). **3.** (österr.) *¹Scheibe (2).* **4.** (vulg.) *Vagina;* **spalten** ['ʃpaltn̩] ⟨sw. V.; 2. Part. auch: gespalten, bes. attr. Gebrauch; hat⟩ [mhd. spalten, ahd. spaltan]: **1. a)** *[senkrecht der Länge nach, entlang der Faser] in ein od. mehrere Teile zerteilen:* mit einer Axt Holz s.; Frost und Hitze haben den Fels gespalten/gespaltet; vom Blitz gespaltener Baum; jmdm. mit dem Schwert den Schädel s.; **b)** ⟨s. + sich⟩ *sich in bestimmter Weise spalten (1 a) lassen:* das Holz spaltet sich gut, schlecht; **c)** ⟨s. + sich⟩ *sich teilen, [zer]trennen:* ihre Haare, Fingernägel spalten sich; durch den Frost hat sich das Mauerwerk gespalten; eine gespaltenen Gaumen (Wolfsrachen), eine gespaltene Lippe (Hasenscharte) haben; **d)** *bewirken, daß die Einheit von etw. nicht mehr besteht, gegeben ist:* eine Partei s.; der Bürgerkrieg hatte das Land in zwei feindliche Lager gespalten; ⟨s. + sich⟩ *die Einheit verlieren, aufgeben; sich teilen, trennen:* seine Anhängerschaft hat sich gespalten; gespaltenes Bewußtsein (Med., Psych.: Schizophrenie). **2. a)** (Physik) *zur Energiegewinnung einsetzen:* vor der Energiegewinnung schneller Neutronen, zur energiereichen Gammastrahlen

o. ä. zerlegen: Atomkerne s.; **b)** (Chemie) *umwandeln:* Nahrungsstoffe werden im Darm durch Enzyme gespalten.
spalten-, Spalten-: ~**bildung,** die: *das Sichbilden von Spalten* (1); ~**breite,** die: *Breite einer Spalte* (2); ~**lang** ⟨Adj.; o. Steig.⟩: *von der Länge einer Spalte* (2): ein -er Artikel; ~**weise** ⟨Adv.⟩: *in Spalten* (2): etw. s. setzen.
Spalter [ˈʃpaltɐ], der; -s, - (bes. DDR abwertend): *jmd., der eine Partei o. ä. durch Uneinigkeit zu spalten versucht od. gespalten hat;* **spalterisch** ⟨Adj.; o. Steig.⟩ (bes. DDR abwertend): *in der Art eines Spalters; als Spalter:* -er Aktivitäten bezichtigt werden; -**spaltig** [-ʃpaltɪç] in Zusb., z. B. vierspaltig (mit Ziffer: 4spaltig); **Spaltung,** die; -, -en [mhd. (zer)spaltunge]: **a)** *das [Sich]spalten;* **b)** *das Gespaltensein:* die S. zwischen den Parteien ist überwunden; S. des Bewußtseins (Med., Psych.; *Schizophrenie*).
spaltungs-, Spaltungs-: ~**ebene** (Mineral.): *Ebene* (2), *die durch Spaltung entsteht;* ~**irre** ⟨Adj.; o. Steig.; nicht adv.⟩ (Psych., Med.): svw. ↑schizophren (1), dazu: ~**irreseln,** das (Psych., Med.): svw. ↑Schizophrenie (1).
Span [ʃpaːn], der; -[e]s, Späne [ˈʃpɛːnə] ⟨meist Pl.⟩ [1: mhd., ahd. spän; 2: mhd. span = Zwerfnis; Spannung, zu ↑spannen; vgl. widerspenstig]: **1.** ⟨Vkl. ↑Spänchen⟩ *(beim Hobeln, Behauen, Schneiden o. ä.) kleiner, als eine Art Abfall entstehender Teil des bearbeiteten Materials:* feine, dünne, grobe Späne; die Späne wegfegen, wegpusten; mit einem S. ein Feuer anzünden; Spr wo gehobelt wird, [da] fallen Späne *(man muß die mehr od. weniger kleinen Nachteile von etw., dessen Ausführung an sich gut u. nützlich ist, eben in Kauf nehmen).* **2.** *Späne machen (salopp; Schwierigkeiten machen, Widerstand leisten);* **mit jmdm. einen S. haben** (landsch.; *mit jmdm. Streit haben);* **einen S. ausgraben** (bes. schweiz.; *Streit suchen).*
span-, Span-: ~**abhebend** ⟨Adj.; o. Steig.; nur attr.⟩ (Technik): svw. ↑spanend: -e Bearbeitung, Fertigung; ~**korb,** der: *Korb aus geflochtenen Holzspänen;* ~**los** ⟨Adj.; o. Steig.⟩ (Technik): *nicht spanend:* -e Fertigung, Formgebung; ~**platte,** die: *Platte aus zusammengepreßten u. verleimten Holzspänen;* ~**schachtel,** die: vgl. ~korb.
Spänchen [ˈʃpɛːnçən], das; -s, -: ↑Span (1), **spanen** [ˈʃpaːnən] ⟨sw. V.; hat⟩ zu ↑Span (1) (Technik): *(ein Werkstück) durch Abhobeln, Abfeilen o. ä. von Spänen formen* (bes. 1. Part.): die Schneiden der Messer können in radialer und axialer Richtung s.; spanende Bearbeitung, Fertigung; spanende Werkzeuge; ¹**spänen** [ˈʃpɛːnən] ⟨sw. V.; hat⟩: *mit Metallspänen abreiben, abziehen* (6): das Parkett s.
²**spänen** [-] ⟨sw. V.; hat⟩ [spätmhd. spänen; vgl. ²abspannen] (landsch.): *(einen Säugling) entwöhnen;* **Spanferkel,** das; -s, - [spätmhd. (md.) spenferkel, 1. Bestandteil mhd. spen = Brust; eigtl. = Ferkel, das noch gesäugt wird od. gerade entwöhnt ist: *[am Spieß] gebratenes ganz junges Ferkel* (1).
Spängchen [ˈʃpɛŋçən], das; -s, -: ↑Spange; **Spange** [ˈʃpaŋə], die; -, -n [mhd. spange, ahd. spanga] ⟨Vkl. ↑Spängchen, Spängelchen⟩: **1.** *aus festem Material bestehender Gegenstand, mit dem etw. mit Hilfe eines Dorns* (3a) *eingeklemmt u. zusammengehalten wird [u. der zugleich als Schmuck dient]:* sie trug eine S. im Haar; etw. wird von einer S. [zusammen]gehalten; Ü *In der Projektion der Straßenbaubehörde ist eine ,,Spange'' (Straßenbau; [Quer]verbindung zwischen zwei wichtigen Verkehrsstrecken) als Ost-West-Verbindung ... vorgesehen* (MM 31. 12. 70, 10). **2.** *schmaler, über den Span führender Lederriemen am Schuh zum Knöpfen od. Schnallen.* **3.** kurz für ↑Armspange. **4.** kurz für ↑Ordensspange. **5.** kurz für ↑Zahnspange. **6.** (verhüll.) *Handschelle:* Im Gerichtssaal werden mir die -n abgenommen (Sobota, Minus-Mann 61); **Spängelchen** [ˈʃpɛŋəlçən], das; -s, -: ↑Spange; **Spangenschuh,** der; -[e]s, -e: *[Damen]schuh, der mit einer Spange* (2) *geschlossen wird;* **Spangenwerk,** das; -[e]s (Handw. veraltet): *Gesamtheit der an einer Tür od. einem Fensterladen verwendeten Spangen* (1); *Gespänge.*
Spaniel [ˈʃpaːnjəl, ˈʃpɛn...], der; -s, -s [engl. spaniel < afrz. espagneul < span. español = spanisch, also eigtl. = spanischer Hund]: *in verschiedenen Arten gezüchteter Jagd- u. Haushund mit großen Schlappohren u. seidigem Fell.*
spanisch [ˈʃpaːnɪʃ] ⟨Adj.⟩ in der Verbindung *etw. kommt jmdm. s. vor* (ugs.; svw. ↑böhmisch; frei nach Goethe, Egmont III, 2). Vgl. ¹Reiter, Rohr, Wand.

spann [ʃpan]: ↑spinnen; **Spann** [-], der; -[e]s, -e [zu ↑spannen] *(beim Menschen) Oberseite des Fußes zwischen dem Ansatz*

des Schienbeins u. den Zehen; *Fußrücken, Rist* (1 a): einen hohen S. haben; der Schuh drückt auf dem S.
spann-, Spann-: ~**beton,** der (Bauw.): *Beton mit gespannten* (1 a) *Einlagen aus Stahl, die dem Material besondere Stabilität verleihen;* ~**bettuch,** das: svw. ↑~laken; ~**dienst,** der (früher): *Frondienst, den ein Bauer mit seinem Gespann für seinen Grundherrn leisten mußte;* ~**futter,** das (Technik): *Vorrichtung an der Drehbank zum Befestigen des Werkstücks;* ~**gardine,** die: *Gardine, die durch oberhalb u. unterhalb der Fensterscheibe angebrachte kleine Stangen gespannt wird;* ~**hang,** der (Turnen): *Hang* (3) *mit zur Seite gestreckten Armen;* ~**kraft,** die: *jmds. Kraft, Energie, über die er im Hinblick auf die Bewältigung größerer Aufgaben, Anforderungen verfügt:* trotz seines Alters war seine S. erstaunlich, dazu: ~**kräftig** ⟨Adj.⟩ (selten): *voller Spannkraft;* ~**laken,** das: *Laken, dessen Ecken so genäht sind, daß sie ganz über die Ecken der Matratze passen u. straff über die Matratze gespannt werden können;* ~**rahmen,** der (Fachspr.): *Rahmen, in den etw. eingespannt od. in dem etw. festgeklemmt wird;* ~**reck,** das: *Reck, dessen Pfosten mit je zwei Stahlkabeln im Boden verankert sind;* ~**säge,** die: *Säge, bei der das Blatt* (5) *in einen Rahmen eingespannt ist;* ~**satz,** der (Sprachw.): *Gliedsatz, der den zwischen einleitender Konjunktion u. finitem Verb noch ein od. mehrere Satzglieder eingefügt sind* (z. B. ... *weil er immer so spät nach Hause kam);* vgl. Kernsatz (3), Stirnsatz; ~**schuß,** der (Fußball): svw. ↑~stoß; ~**stahl,** der (Bauw.): *Einlage[n] aus Stahl für den Spannbeton;* ~**stich,** der (Handarb.): *eine im Plattstich zu stickender, jedoch längerer u. ein weitläufigeres Ornament ergebender Zierstich;* ~**stoff,** der (Handw., Textilind.): *leichter Baumwollstoff, mit dem ein Möbelstück bespannt wird, bevor man es mit Polsterstoff bezieht;* ~**stoß,** der (Fußball): *Schießen des Balls mit dem Spann;* ~**stütz,** der (Turnen): *Stütz mit zur Seite greifenden Händen;* ~**teppich,** der: **a)** *an den Rändern am Fußboden befestigter Teppichboden;* **b)** (DDR) *Fußbodenbelag aus verschweißten Kunststoffolien, die eine Schicht aus Filz o. ä. gespannt werden;* ~**vorrichtung,** die, ~**weite,** die: **1.** *Strecke zwischen den Spitzen der ausgebreiteten Flügel eines Vogels od. Insekts, der Tragflächen eines Flugzeugs:* die Flügel des Vogels haben einen Meter; Ü *die geistige S. eines Menschen; das ist ein Werk von beachtlicher S.* **2.** (Bauw.) *Entfernung, Erstreckung (eines Bogens, eines Gewölbes) von einem Pfeiler, einem Ende zum anderen.*
Spanne [ˈʃpanə], die; -, -n [2b: mhd. spanne, ahd. spanna]: **1.** *[zwischen zwei Zeitpunkten sich erstreckender (kürzerer)] Zeitraum:* eine kurze S.; der Bewußtlosigkeit, des Schlafs; Sechs Monate, das ist eine ganz schöne S.; rasch, wenn sie vor einem liegt (Dönhoff, Ära 112); eine S. lang; dazwischen lag eine S. von 12 Tagen. **2. a)** (selten) *räumliche Erstreckung, Abstand zwischen zwei Punkten:* das ist eine ziemliche S.; **b)** *altes Längenmaß* (etwa 20–25 cm, d. h. der Abstand von der Spitze des Daumens bis zur Spitze des kleinen Fingers bei gespreizter Hand): eine S. lang, hoch, breit. **3. a)** (Kaufmannsspr.) kurz für ↑Handelsspanne; **b)** *Preisunterschied, -abstand.* **4.** (Forstw.) svw. ↑Kluppe (a); **spänne** [ˈʃpɛnə]: ↑spinnen; **Spannemann** [zu ↑spannen (6)] in der Wendung **S. machen** (salopp; *als Unbeteiligter sehr genau u. interessiert-neugierig zu-, hinhören);* **spannen** [ˈʃpanən] ⟨sw. V.; hat⟩ /vgl. gespannt, gespannt/ [mhd. spannen, ahd. spannan]: **1. a)** *etw. so dehnen, ziehen, daß es straff, glatt ist:* die Saiten einer Geige, Gitarre s.; das Fell einer Trommel s.; den Geigenbogen *(die Haare des Geigenbogens) s.;* den Bogen *(vor die Sehne des Bogens) s.;* damit ⟨= mit den Rechten⟩ spannte ich ... den Zügel des Braunen (H. Kolb, Wilzenbach 9); Gardinen s. *(mit Hilfe eines Rahmens in die gewünschte Form ziehen);* die Katze spannte ihre Muskeln zum Sprung; gespanntes Gas (Technik; *unter Druck stehendes Gas);* Ü seine Nerven waren zum Zerreißen gespannt; du darfst deine Erwartungen nicht zu hoch s.; damit wurde der begriffliche Rahmen sehr weit gespannt (Fraenkel, Staat 35); **b)** *spannen* (1 a) *u. befestigen:* eine Wäscheleine, ein Seil s.; ein Netz s.; die Männer spannten eine Plane über den Wagen; Ü der Himmel spannt lächelnd sein blaues Dach über Fluß, Dom, Brücke (Bamm, Weltlaterne 21); **c)** ⟨s. + sich⟩ *straff, fest werden:* als die Pferde anzogen, spannte sich die Gurte; seine Muskeln spannten sich; sein Gesicht, seine Züge spannten sich *(bekamen einen wachsamen, konzentrierten Ausdruck);* seine Hand spannte sich *(schloß sich fest)*

um den Stock, um den Griff seiner Waffe; **d)** *in etw.*
(z. B. einer Halterung) festklemmen, einspannen: einen Bo-
gen in die Schreibmaschine s.; ein Werkstück in den
Schraubstock s.; **e)** *(durch Betätigen einer entsprechenden*
Vorrichtung) zum Auslösen bereitmachen: einen Fotoappa-
rat, den Hahn einer Pistole, ein Gewehr s. **2.** *zu eng sein,*
zu straff [über etw.] sitzen u. dadurch eine unangenehme
Empfindung verursachen: die Jacke spannt [mir], das Kleid
spannt [unter den Armen]; Ü nach dem Sonnenbad spannte
meine Haut. **3.** *die Gurte eines Zugtieres an einem Fuhrwerk*
o. ä. befestigen: ein Pferd an, vor den Wagen, die Ochsen
vor den Pflug s. **4.** ⟨s. + sich⟩ (geh.) *sich [über etw.]*
erstrecken, wölben: die Brücke spannt sich über den Fluß;
In weitem Bogen spannen sich die Gewölbe und Gurte
(Bild. Kunst 3, 22); ein Regenbogen spannte sich über
den Himmel. **5.** (Fachspr.) *eine bestimmte Spannweite*
haben: die Tragflächen des Flugzeugs spannen zwanzig
Meter; der Schmetterling spannt zehn Zentimeter; das Ge-
weih spannt einen Meter. **6. a)** (ugs.) *seine ganze Aufmerk-*
samkeit auf jmdn., etw. richten; etw. genau verfolgen, be-
obachten: auf die Gespräche, Vorgänge in der Nachbarwoh-
nung s.; die Katze spannt *(lauert)* auf die Maus; er spannt
(wartet ungeduldig) seit Jahren auf die Erbschaft; die Lage
s. *(auskundschaften);* sie vergewisserte sich erst, ob jmd.
im Treppenhaus spannte *(aufpaßte);* er ist einer von den
verklemmten Kerlen, die gern s. *(den Voyeur machen);*
b) (landsch., bes. südd., österr.) *merken; einer Sache gewahr*
werden: endlich hat er [es] gespannt, daß du ihn nicht
leiden kannst; **spannend** ⟨Adj.⟩: *Spannung (1 a) erregend;*
fesselnd: ein -er Roman, Kriminalfilm; das Buch ist s.
geschrieben; R mach es doch nicht so s. *(rede nicht um*
die Sache herum, sondern erzähle ohne Umschweife)!; **Span-**
ner, der; -s, -: **1. a)** *Vorrichtung zum Spannen (1 a) von*
etw.: den Tennisschläger in den S. stecken; **b)** kurz für
↑Hosenspanner; **c)** kurz für ↑Schuhspanner; **d)** kurz für
↑Gardinenspanner. **2.** *(in vielen Arten vorkommender)*
Schmetterling, der in Ruhestellung seine Flügel flach ausbrei-
tet u. dessen Raupe sich durch abwechselndes Strecken u.
Bilden eines Buckels fortbewegt. **3.** (salopp) **a)** *Voyeur;*
b) *jmd., der ²Schmiere steht;* **-spänner** [-ʃpɛnɐ], der; -s, -
in Zusb., z. B. Zweispänner *(mit zwei Zugtieren bespannten*
Fahrzeug); **-spännig** [-ʃpɛnɪç] in Zusb., z. B. zweispännig
(von Fuhrwerken) mit zwei Zugtieren bespannt); **Span-**
nung, die; -, -en: **1. a)** *auf etw. Zukünftiges gerichtete erregte*
Erwartung, gespannte Neugier: im Saal herrschte atemlose,
ungehaure S.; die S. wuchs, stieg, ließ nach, erreichte ihren
Höhepunkt; etw. erregt, erweckt S., erhöht die S.; er ver-
setzte, hielt die Leute in S.; sie erwarteten ihn mit/voll
S.; **b)** *Beschaffenheit, die Spannung (1 a) erregt:* ein Film,
ein Fußballspiel voller, ohne jede S.; **c)** *Erregung, nervöse*
Unausgeglichenheit: psychische -en; ihre S. löste sich all-
mählich; sich in einem Zustand innerer S. befinden; **2. d)**
gespanntes Verhältnis, latente Unstimmigkeit, Feindselig-
keit: politische, soziale, wirtschaftliche -en; zwischen ihnen
herrscht, besteht eine gewisse S.; die -en zwischen den
beiden Staaten sind überwunden; etw. führt zu -en im
Betrieb. **2.** *Stärke des elektrischen Stromes:* die S. messen,
regeln; die S. schwankt, läßt nach, fällt ab, steigt wieder,
beträgt 220 Volt; die Leitung hat eine hohe, niedrige S.,
steht unter S. **3. a)** (selten) *das Spannen (1 a, b), Straffziehen;*
b) *das Gespannt-, Straffsein:* die S. der Saiten hatte nachge-
lassen; **c)** (Physik) *Kraft im Innern eines elastischen Körpers,*
die gegen eine durch Einwirkung äußerer Kräfte entstandene
Form wirkt: die S. eines Gewölbes, einer Brücke; durch
Naßwerden verlieren Holzskier an S.; ⟨Zus. zu 2:⟩ **span-**
nungführend: ↑spannungsführend.

spannungs-, Spannungs-: **~abfall,** der (Elektrot.): *Potential-*
differenz innerhalb eines elektrischen Feldes; **~feld,** das (Elektrot.):
Bereich mit unterschiedlichen, gegensätzlichen Kräften, die
aufeinander einwirken, sich gegenseitig beeinflussen u. auf
diese Weise einen Zustand hervorrufen, der wie mit Spannung
(2) geladen zu sein scheint; **~frei** ⟨Adj.⟩: *frei von Spannung*
(1 d); **~führend** ⟨Adj.⟩ ⟨nicht adv.⟩ (Elektrot.):
unter elektrischer Spannung stehend: eine -e Leitung; **~ge-**
biet, das: *Gebiet, in dem es wegen vorhandener Spannungen*
(1 d) leicht zu politischen Krisen, zu kriegerischen Auseinan-
dersetzungen kommen kann; **~gefälle,** das (Elektrot.): svw.
↑~abfall; **~geladen** ⟨Adj.⟩: *voll von Spannungen (1 d):* eine
-e Atmosphäre, Stimmung; **~herd,** der: svw. ↑~gebiet: ein
S. entstehen; internationale -e beseitigen; das

(Med.): svw. ↑Katatonie; **~koeffizient,** der (Physik); **~los**
⟨Adj.⟩: svw. ↑~frei; **~messer,** der (Elektrot.): *Gerät zum*
Messen der elektrischen Spannung (2); **~moment,** das: ²*Mo-*
ment (1), *das Spannung (1 a) hervorruft;* **~prüfer,** der (Elek-
trot.): svw. ↑~sucher; **~regler,** der (Elektrot.): *Vorrichtung*
zum Konstanthalten der Spannung (2) in elektrischen Anla-
gen. Elektrogeräten; **~reich** ⟨Adj.⟩: *voll von Spannung*
(1 b), spannend: ein -es Fußballspiel; **~schwankung,** die:
Schwankung der elektrischen Spannung (2); **~stabilisator,**
der (Elektrot.): vgl. ~regler; **~sucher,** der (Elektrot.): *Gerät*
zum Nachweis von Spannung (2); **~teiler,** der (Elektrot.):
svw. ↑Potentiometer; **~verhältnis,** das: *[neue Impulse erzeu-*
gendes] Verhältnis von Position u. Gegenposition; **~verlust,**
der (Elektrot.); **~voll** ⟨Adj.⟩: vgl. ~reich; **~zustand,** der:
das Vorhandensein von Spannungen (1 c, 2 d, 3 c).
Spant [ʃpant], das, Flugw. auch: der; -[e]s, -en ⟨meist Pl.⟩
[aus dem Niederd., wohl zu mniederd. span = Spant,
zu ↑spannen] (Schiffbau, Flugw.): *wie eine Rippe geformtes*
Bauteil zum Verstärken der Außenwand des Rumpfes beim
Schiff od. Flugzeug; ⟨Zus.:⟩ **Spantenriß,** der (Schiffbau):
Konstruktionszeichnung, die einen Querschnitt durch den
Rumpf des Schiffes darstellt.
Spanung, die; -, -en: *das Spanen.*
spar-, Spar-: **~aufkommen,** das: *Summe der Spareinlagen*
in einem bestimmten Zeitraum; **~betrag,** der: *gesparter Be-*
trag; **~brenner,** der: *Brenner* (1), *der wenig Brennstoff ver-*
braucht; **~brief,** der (Bankw.): *Urkunde über eine für einen*
bestimmten Zeitraum zinsgünstig festgelegte Sparsumme;
~buch, das: *kleineres Heft, Buch, das beim Sparer verbleibt*
u. in dem Geldinstitut ein- od. ausgezahlte Sparbeträge
u. Zinsguthaben quittiert: ein S. anlegen, einrichten; sie
hat ein S.; **~büchse,** die: *Büchse* (1 c), *in die man durch*
einen dafür vorgesehenen Schlitz Geld steckt, das man sparen
möchte; **~einlage,** die: *auf das Sparkonto eines Geldinstituts*
eingezahlte Geldsumme; **~flamme,** die: *(bes. bei Gasöfen)*
sehr kleine Flamme, die mit einem Minimum an Brennstoff
brennt: auf S. kochen; Ü er arbeitet auf S. (ugs. scherzh.;
ohne sich anzustrengen, mit geringem Kraftaufwand); **~för-**
derung, die: *[staatliche] Förderung des Sparens durch gün-*
stige Zinssätze, Sparprämien o. ä.; **~geld,** das: *gespartes*
Geld: etw. von seinem S. kaufen; **~girokonto,** das (Bankw.):
Girokonto, auf dem auch gespart wird; **~giroverkehr,** der
(Bankw.): *Zahlungsverkehr, der über ein Spargirokonto ab-*
gewickelt wird; **~groschen,** der (ugs.): *kleinerer Betrag,*
den jmd. mit gewissen Einschränkungen) gespart
hat: Die Inflation entwertete nicht allein die S. der Arbeiter
(Kantorowicz, Tagebuch I, 17); **~guthaben,** das: *in einem*
Sparbuch ausgewiesenes Guthaben; **~kasse,** die: *[öffentlich-*
rechtliches] Geld- u. Kreditinstitut (das früher hauptsächlich
Spareinlagen betreute): Geld auf die S. bringen, dazu:
~kassenbuch, das ↑~buch; **~kaufbrief,** der (DDR): *über*
die von der Sparkasse ausgestelltes Dokument, das zum Einkauf
von Waren aller Art bis zur eingetragenen Höhe berechtigt;
~konto, das: *Konto, auf dem die Spareinlagen verbucht*
werden; **~maßnahme,** die; meist Pl.; **~motor,** der: vgl. ~brenner; **~pfen-**
nig, der (ugs.): svw. ↑~groschen; **~prämie,** die: *Prämie*
beim Prämiensparen; **~programm,** das: **1.** (Politik) *Pro-*
gramm (3) zur Durchführung von Sparmaßnahmen. **2.** *Pro-*
gramm (1 d) bei elektrischen Haushaltsgeräten zur Reduzie-
rung des Energieverbrauchs; **~schwein,** das: *Sparbüchse in*
Form eines kleinen Schweins: Geld in S. stecken, werfen;
(ugs. scherzh.): das S. schlachten; **~strumpf,** der (scherzh.):
Strumpf, in dem jmd. Geld aufhebt, das er vor anderen
verbergen [u. nicht ausgeben] will: sie hat noch einige
Hunderter in ihrem S.; **~summe,** die: *Summe von Sparbeträ-*
gen; **~tätigkeit,** die ⟨o. Pl.⟩: *Aktivitäten im Hinblick auf*
das Sparen (einer bestimmten Personengruppe): die S. hat
stark zugenommen; **~vertrag,** der: *Vertrag mit einem Geldin-*
stitut, in dem die Bedingungen, zu denen gespart wird, festge-
legt sind; **~zins,** der: *auf Sparguthaben gewährter Zins.*
sparen ['ʃpaːrən] ⟨sw. V.; hat⟩ [mhd. sparn, ahd. sparēn,
sparōn = bewahren, schonen]: **1. a)** *Geld nicht ausgeben,*
sondern [für einen bestimmten Zweck] zurücklegen, auf
ein Konto einzahlen: eifrig, fleißig, viel, wenig s.; er hat
sich vorgenommen zu s. ; er spart bei einer Bank, bei
einer Bausparkasse; er spart auf, für ein Haus; sie spart
für ihre Kinder; ⟨mit Akk.-Obj.:⟩ einen größeren Betrag,
genug Geld für ein Auto s.; ich habe mir schon 1000
Mark gespart; Spr spare in der Zeit, so hast du in der
Not *(sei sparsam, wenn du sparen kannst), damit du in*

eventuellen Notzeiten etw. zur Verfügung hast)!; **b)** *sparsam, haushälterisch sein; bestrebt sein, von etw. möglichst wenig zu verbrauchen:* er kann nicht s.; sie spart am falschen Ende; sie spart sogar am Essen; bei dem Essen war an nichts gespart worden *(es war sehr üppig);* seine Mutter spart mit jedem Pfennig (ugs.; *ist ziemlich geizig);* ⟨mit Akk.-Obj.:⟩ Strom, Gas s.; viele Betriebe waren gezwungen, Material zu s.; Ü er sparte nicht mit Lob *(lobte mit anerkennenden Worten).* **2.** *nicht verwenden, nicht gebrauchen u. daher für andere Gelegenheiten noch zur Verfügung haben:* Zeit, Kraft, Arbeit, Nerven s.; wenn wir per Anhalter fahren, sparen wir das Fahrgeld. **3. a)** svw. ↑ersparen (2): du sparst dir, ihm viel Ärger, wenn du das nicht machst; die Mühe, den Weg hätten wir uns. s. können; **b)** *unterlassen, weil es unnötig, überflüssig ist:* spar dir deine Erklärungen; Spar deine Worte (Aichinger, Hoffnung 32); deine Ratschläge kannst du dir s. *(sie interessieren mich nicht).* **4.** (veraltet) *sich, etw. schonen:* er sparte sich nicht; Und spart mir nicht die Stadt Bamberg (Hacks, Stücke 20); **Sparer,** der; -s, -: *jmd., der spart (bes. bei einer Bank od. Sparkasse):* die kleinen S. *(Sparer kleinerer Geldbeträge);* Spr auf einen guten S. folgt [immer] ein guter Verzehrer.

Spargel [ˈʃparg̍l], der; -s, -, schweiz. auch: die; -, -n [spätmhd. sparger, über das Roman. < lat. asparagus < griech. asp(h)áragos]: **1. a)** *[Gemüse]pflanze mit ganz fein gefiederten Blättern, die gelb blüht u. kleine rote Beeren trägt;* **b)** ⟨o. Pl.⟩ *Stauden von Spargel* (1 a): *in dieser Gegend wächst viel S.;* S. anbauen. **2.** *weißlich-gelber, zum Verzehr geeigneter stangenförmiger Teil des Spargels* (1 a), *der unter der Erde gestochen wird, noch bevor er durch die Erdoberfläche hindurchkommt; Spargel als Gemüse:* ein Bund S.; mehrere Stangen S. essen; S. stechen; ein Pfund frischen S. kaufen; Ü ein großer, dünner Mann, anzusehen wie eine S. (Ziegler, Labyrinth 69).

Spargel-: ~**beet,** das; ~**bohne,** die: *Schmetterlingsblütler, der am Boden Polster bildet;* ~**erbse,** die (selten): svw. ↑~bohne; ~**fliege,** die: *Minierfliege, die ein Schädling des Spargels ist;* ~**gemüse,** das: *mit einer Soße zubereitete Stücke von Spargel* (2 a) *als Gemüse;* ~**grün,** das ⟨o. Pl.⟩: *das Grün* (2) *des Spargels* (1 a); ~**hähnchen,** das (2. Bestandteil H. u.]: *kleiner Käfer, der als Schädling Kraut u. Wurzeln des Spargels frißt;* ~**kohl,** der: *dem Blumenkohl ähnlicher Grünsekohl;* ~**kopf,** der: svw. ↑~spitze; ~**kraut,** das ⟨o. Pl.⟩: svw. ↑~grün; ~**spitze,** die; ~**suppe,** die.

Spark [ʃpark], der; -[e]s [niederd. für ↑Spörgel]: **a)** *Nelkengewächs mit kleinen, weißen Blüten;* **b)** svw. ↑Spörgel.

spärlich [ˈʃpɛːɐ̯lɪç] ⟨Adj.⟩ [mhd. sperlīche, ahd. sparalīhho (Adv.), zu spar, ↑sparen]: **a)** *nur in geringem Maße [vorhanden]; wenig:* -e Reste; er Beifall; eine -e Vegetation; -er Baumbestand; einen -en Haarwuchs haben; die Nachrichten kamen nur s.; die Geldmittel flossen nur sehr s.; das Land ist s. bevölkert; der Körper ist nur s. behaart; die Veranstaltung war nur sehr s. *(schwach)* besucht; das Zimmer war s. *(schwach)* beleuchtet; sie war nur s. *(wenig)* bekleidet; **b)** *sehr knapp bemessen, kärglich, kaum ausreichend:* -e Kost; ein -es Einkommen; die Rationen waren s.; ⟨Abl.:⟩ **Spärlichkeit,** die: *spärliches Vorhandensein.*

Sparmannie [ʃparˈmanjə, sp...], die; -, -n [nach dem schwed. Naturforscher A. Sparrman (1748–1820)]: *Zimmerlinde.*

sparren [ˈʃparən, sp...] ⟨sw. V.; hat⟩ [engl. to spar, ↑Sparring] (Boxsport): *zum Training mit einem anderen Boxer boxen:* er sparrt mit einem Rechtsausleger.

Sparren [ˈʃparən], der; -s, - [mhd. sparre, sparro]: **1.** svw. ↑Dachsparren. **2.** (Her.) svw. ↑Chevron (2). **3.** (ugs.) *etw., was sich anderen als kleine Verrücktheit darstellt; Spleen:* laß ihm doch seinen S.!; einen S. [zuviel, zuwenig] haben *(nicht ganz bei Verstand sein)* ⟨Zus. zu 1:⟩ **Sparrendach,** das (bes. noord.): *Dach mit paarweise verbundenen Sparren;* **sparrig** [ˈʃparɪç] ⟨Adj.⟩ (Bot.): *seitwärts abstehend:* -e Äste; s. wachsende Triebe.

Sparring [ˈʃparɪŋ, ˈsp...], das; -s [engl. sparring, zu: to spar = boxen, trainieren] (Boxsport): *das Sparren;* ⟨Zus.:⟩ **Sparringskampf,** der: *Boxkampf zum Training mit einem Sparringspartner;* **Sparringspartner,** der: *Partner beim Sparring.*

sparsam [ˈʃpaːɐ̯zaːm] ⟨Adj.⟩ [zu ↑sparen]: **1. a)** *(Geld o. ä.) wenig verbrauchend:* eine -e Hausfrau; eine -e Verwendung von Rohstoffen; sie ist, lebt, wirtschaftet sehr s.; wir müssen mit dem Heizöl, mit den Vorräten s. sein, s. umgehen; Ü mit seinen Kräften s. umgehen; er machte von der

Erlaubnis nur s. *(nur wenig)* Gebrauch; s. mit Worten sein; **b)** *(von Sachen) vorteilhafterweise für eine spezielle Wirkung, seinen Betrieb nur wenig benötigend:* die neue Generation von Automotoren ist sehr s. [im Verbrauch]; dieses Waschpulver ist besonders s. *(reicht sehr lange, ist besonders ergiebig).* **2. a)** *nur in geringem Maße [vorhanden], wenig, spärlich* (a): -er Beifall; das Land ist s. (geh.; *dünn, schwach)* besiedelt; **b)** *sehr knapp bemessen, spärlich* (b): eine -e Linienführung, Farbgebung, Ausdrucksweise; eine s. aussgestattete Wohnung; er berichtete in -en Sätzen; ⟨Abl.:⟩ **Sparsamkeit,** die; -, -en ⟨Pl. ungebr.⟩: **1.** *das Sparsamsein:* seine S. grenzt schon an Geiz. **2.** *knappe Bemessenheit, Spärlichkeit:* die S. der Linienführung, der Gestik.

Spart [ʃpart], der od. das; -[e]s, -e: svw. ↑Esparto.

Spartakiade [ʃparta'kjaːdə, sp...], die; -, -n [in Anlehnung an Olympiade zu: Spartakus, ↑Spartakist]: *(in einem sozialistischen Land durchgeführte) Sportveranstaltung mit Wettkämpfen in verschiedenen Disziplinen;* **Spartakist** [ʃparta'kɪst, sp...], der; -en, -en [nach dem römischen Sklaven Spartakus, dem Führer des Sklavenaufstandes von 73–71 v.Chr.]: *Mitglied des (in den Jahren 1916–19 aktiven) Spartakusbundes, einer linksradikalen Bewegung um Karl Liebknecht u. Rosa Luxemburg.*

spartanisch [ʃparˈtaːnɪʃ] ⟨Adj.⟩ [lat. Spartānus, nach der altgriech. Stadt Sparta; die Spartaner waren wegen ihrer strengen Erziehung u. anspruchslosen Lebensweise bekannt]: **1.** ⟨o. Steig.⟩ *das alte Sparta betreffend.* **2. a)** *so beschaffen, daß es besondere Anforderungen an jmds. Willen, Energie, Entsagung, Selbstüberwindung usw. stellt:* eine -e Erziehung; **b)** *einfach, sparsam [ausgestattet], auf das Nötigste beschränkt; anspruchslos:* eine -e Einrichtung; die Ausstattung ist s.; s. leben.

Sparte [ˈʃpartə], die; -, -n [älter = Amt, Aufgabe, nach der islat. Wendung spartam nancisci = am Amt erlangen]: **1.** *(bes. als Untergliederung eines Geschäfts- od. Wissenszweigs) spezieller Bereich, Abteilung eines Fachgebiets:* eine S. der Wirtschaftswissenschaften; eine S. im Sport leiten; er hat schon in verschiedenen der Wirtschaft, der Verwaltung gearbeitet. **2.** *Spalte, Teil einer Zeitung, in dem [unter einer bestimmten Rubrik] etw. abgehandelt wird:* die politische, feuilletonistische S. einer Zeitung; unter, in der S. Wirtschaft finden sich viele Informationen.

Sparterie [ʃpartəˈriː], die; -, -rien [frz. sparterie, zu: sparte < lat. spartum, ↑Esparto]: *Flechtwerk aus Span od. Bast;* **Spartgras,** das; -es, -gräser: svw. ↑Espartogras.

spartieren [ʃparˈtiːrən, sp...] ⟨sw. V.; hat⟩ [ital. spartire, eigtl. = (ein)teilen, zu: partire, ↑Partitur] (Musik): *(ein nur in den einzelnen Stimmen vorhandenes [älteres] Musikwerk) in Partitur setzen.*

Spasmen: Pl. von ↑Spasmus; **spasmisch** [ˈʃpasmɪʃ, ˈsp...], **spasmodisch** [ʃpasˈmoːdɪʃ, sp...] ⟨Adj.; o. Steig.; nicht adv.⟩ [griech. spasmōdēs] (Med.): *von Spannungszustand der Muskulatur] krampfhaft, krampfartig, verkrampft:* eine -e Herzrhythmusstörung; **Spasmolytikum** [ʃpasmoˈlyːtikʊm, sp...], das; -s, ...ka [zu griech. lýein, ↑Lyse] (Med.): *krampflösendes Mittel;* **spasmolytisch** ⟨Adj.; o. Steig.⟩ (Med.): *krampflösend;* **Spasmus** [ˈʃpasmʊs, ˈsp...], der; -, ...men [lat. spasmus < griech. spasmós] (Med.): *Krampf, Verkrampfung.*

Spaß [ʃpaːs], der; -es, Späße [ˈʃpɛːsə; ital. spasso = Zeitvertreib, Vergnügen, zu: spassare = (sich) vergnügen, über das Vlat. zu lat. expassum, 2. Part von: expandere = zerstreuen, ausbreiten] ⟨Vkl. ↑Späßchen⟩: **1.** *ausgelassenscherzhafte, lustige Äußerung, Handlung o. ä., die auf Heiterkeit, Gelächter abzielt; Scherz:* in gelungener, harmloser, alberner, schlechter S.; das war doch nur [ein] S.; das war S. oder Ernst?; ist kein S. mehr; dieser S. ging zu weit; er macht gern S., Späße; hier, da hört [für mich] der S. auf *(das geht [mir] zu weit);* er hat doch nur S. gemacht (ugs.; *hat es nicht [so] ernst gemeint);* keinen S. verstehen *(humorlos sein);* er versteht in Gelddingen keinen S. *(ist ziemlich genau, wenig großzügig);* mit aus, im S. sagen *(nicht ernst meinen);* R S. muß sein! (wird kommentierend gebraucht, um damit zu sagen, daß etwas nur als Scherz gedacht war); (salopp scherzh.:) S. muß sein bei der Beerdigung [sonst geht keiner mit]; S. beiseite (↑Scherz) [ganz] ohne S. (↑Scherz); mach keinen S., keinen S. (↑Scherz); *aus [lauter] S. und Tollerei (↑Jux).* **2.** ⟨o. Pl.⟩ *etw., was jmdm. [momentane] Freude bereitet (weil es wegen seiner scherzhaften, heiteren Art*

auf amüsante Weise die Zeit vertreibt): der S. mit dem Sackhüpfen hob die Stimmung auf der Party; etw. macht großen, richtigen, viel, keinen S.; macht dir die neue Arbeit S.?; er hatte seinen S. am Spiel der Kinder; laß ihm doch seinen S.!; [ich wünsche dir für heute abend] viel S.!; jmdm. den S. verderben; er machte sich einen S. daraus, ihn zu ärgern; S. an etw. finden, haben; etw. ist ein teurer S. (ugs.; etw. verursacht größere Ausgaben); jmdm. ist der S. vergangen *(er hat die Freude an etw. verloren);* [na,] du machst mir [vielleicht] S.! (iron.; als Ausdruck unangenehmen Überraschtseins, ärgerlichen Erstaunens in bezug auf jmds. merkwürdiges Verhalten o. ä.; was verlangst du [eigentlich] von mir?; was denkst du dir [eigentlich] dabei?); aus S. an der Freude *(aus Freude an der Sache, weil es einem eben Spaß macht);* etw. aus, zum S. machen.

Spaß-: ~**macher,** der: *jmd., der andere durch Späße unterhält;* ~**verderber,** der: *jmd., der bei einem Spaß nicht mitmacht u. dadurch anderen das Vergnügen daran nimmt;* ~**vogel,** der: *jmd., der oft lustige Einfälle hat u. andere [gern] mit seinen Späßen erheitert.*

Späßchen ['ʃpɛ:sçən], das; -s, -: ↑Spaß; **spaßen** ['ʃpa:sn̩] ⟨sw. V.; hat⟩ [zu ↑Spaß]: **a)** *sich einen Spaß machen, etw. nicht ernstlich meinen* (meist warnend in negiertem Text): ich spaße nicht; Sie spaßen wohl!; mit jmdm. ist nicht zu s., jmd. läßt nicht mit sich s. *(bei jmdm. muß man sich vorsehen);* mit etw. ist nicht zu s., darf man nicht s. *(mit etw. darf man nicht unvorsichtig, leichtsinnig sein, etw. muß ernst genommen werden);* **b)** (veraltend) *Spaß (mit jmdm.) machen:* die Kinder, mit denen ich im Zuge gespaßt hatte (Th. Mann, Krull 150); **spaßeshalber** ⟨Adv.⟩ (ugs.): *nicht aus einem ernsthaften Grund, einem wirklichen Anliegen, Interesse heraus (etw. tun), sondern nur, um es einmal kennenzulernen o. ä.:* auf etw. s. eingehen; sie probierte die Brille, den Hut s. auf; **Spaßettel[n]** [ʃpa:'set](n)] ⟨Pl.⟩ [zu ↑Spaß] (österr. mundartl.): *Witze, Scherze; Unfug* meist in der Verbindung S. machen; **spaßhaft** ⟨Adj.; -er, -este⟩: *Spaß enthaltend:* ~e Redewendungen; **spaßig** ['ʃpa:sɪç] ⟨Adj.⟩: **1.** *Vergnügen bereitend, zum Lachen reizend, komisch wirkend:* eine -e Geschichte. **2.** *gern scherzend; humorvoll, witzig [veranlagt]:* ein -er Bursche.

Spastiker ['ʃpastiktɐ, 'sp...], der; -s, - [lat. spasticus < griech. spastikós, zu: spasmós, ↑Spasmus]: **1.** (Med.) *jmd., der an einer spastischen Krankheit leidet.* **2.** (salopp abwertend) *Kretin* (2); **spastisch** ['ʃpastɪʃ, 'sp...] ⟨Adj.; o. Steig.⟩: **1.** (Med.) *mit Erhöhung des Muskeltonus einhergehend* (z. B. von Lähmungen): ~e Verengung der Herzkranzgefäße; s. gelähmt sein. **2.** (salopp abwertend) *in der Art eines Spastikers* (2); **Spastizität** [...tsi'tɛ:t, sp...], die; (Med.): *das Bestehen, Zustand eines spastischen Leidens.*

spat [ʃpa:t] ⟨Adv.⟩ [mhd. spät(e), ahd. spāto) (veraltet, noch landsch.): svw. ↑spät (II).

¹**Spat** [-], der; -[e]s, -e u. Späte ['ʃpɛ:tə; mhd. spāt, H. u.] (Mineral.): *Mineral, das sich beim Brechen blättrig spaltet* (z. B. Feld-, Flußspat).

²**Spat** [-], der; -[e]s [mhd. spat, H. u.] (Tiermed.): *(bes. bei Pferden) [zur Erlahmung führende] Entzündung der Knochenhaut am Sprunggelenk.*

spät [ʃpɛ:t; mhd. spæte, ahd. spāti, eigtl. = sich hinziehend] /vgl. später, spätestens/: **I.** ⟨Adj.; -er, -este⟩ ⟨Ggs.: früh I): **1.** *nicht adv.) in der Zeit ziemlich weit fortgeschritten, am Ende liegend, nicht zeitig:* am -en Abend; bis in die -e Nacht; er kam bis zu -er Stunde (geh.; *sehr spät);* (geh.:) im -en Sommer; im -en Mittelalter *(in den beiden letzten Jahrhunderten des Mittelalters);* ein -es Werk des Malers; die Werke des -en (geh.; *alten)* Goethe; dies ist schon s.; wie s. ist es? *(wieviel Uhr ist es?);* bis s. in den Herbst [hinein]; R je -er der Abend, desto schöner die Gäste (höflich-scherzhafte Begrüßung eines später hinzukommenden Gastes). **2.** *nach einem bestimmten üblichen, angenommenen Zeitpunkt, eintretend o. ä., verspätet, überfällig:* ein -es Frühjahr; eine -e *(spät reifende)* Sorte Apfel; ein -er *(einige Generationen später geborener)* Nachkomme des letzten Kaisers; ein -es Glück; ein -es Mädchen (scherzh.; *ältere unverheiratete Frau);* ~e Reue, Einsicht, Besinnung; wir werden mit einem -eren Zug fahren; dazu ist es jetzt zu s.; Ostern ist, liegt, fällt dieses Jahr s.; s. aufstehen, zu arbeiten anfangen; du kommst s., -er als sonst, zu s.; wir sind eine Station zu s. ausgestiegen *(zu weit gefahren);* Minuten -er *(kurz darauf);* wir sind s. dran (ugs.; *wir haben uns verspätet,*

sind im Rückstand; die Zeit drängt); R du kommst noch früh genug zu s. (ugs. scherzh.; *nicht so eilig, laß dir Zeit!).* **II.** ⟨Adv.⟩ *abends, am Abend:* er arbeitet von früh bis s. [in die Nacht].

spät-, Spät-: ~**abends** [-'--] ⟨Adv.⟩: *spät am Abend:* von frühmorgens bis s. ist er unterwegs; ~**antike,** die: *Spätzeit der Antike;* ~**aufsteher** [-auf]te:ɐ], der; -s, -: *jmd., der spät aufsteht;* ~**barock,** das od. der; vgl. ~antike, dazu: ~**barock** ⟨Adj.; o. Steig.⟩; ~**dienst,** der ⟨Pl. selten⟩: *Dienst am [späten] Abend:* S. haben, machen; ~**entwickler,** der: *Kind, das ein gewisses Entwicklungsstadium erst verhältnismäßig spät erreicht;* ~**folge,** die: vgl. ~schaden; ~**frost,** der: *spät, verspätet im Frühjahr auftretender Frost;* ~**frucht,** die: *spät im Jahr reifende Frucht;* ~**geburt,** die: **1.** *verspätete Geburt eines Kindes nach Ablauf der normalen Schwangerschaftsdauer.* **2.** *verspätet geborenes Kind;* ~**gemüse,** das; vgl. ~frucht; ~**geschäft,** das (DDR): *über den Ladenschluß hinaus geöffnetes Geschäft;* ~**gotik,** die; vgl. ~antike, dazu: ~**gotisch** ⟨Adj.; o. Steig.; nicht adv.⟩; ~**heimkehrer,** der: *Kriegsgefangener, der erst lange nach Kriegsende entlassen wird u. in sein Heimatland zurückkehrt;* ~**herbst,** der: vgl. ~sommer; ~**holz,** das ⟨o. Pl.⟩: *im Spätsommer gebildeter Teil des Jahresrings* (Ggs.: Frühholz); ~**jahr,** das (selten): *[Spät]herbst;* ~**kapitalismus,** der; vgl. ~antike, dazu: ~**kapitalistisch** ⟨Adj.; o. Steig.⟩; ~**kartoffel,** die: vgl. ~frucht; ~**klassik,** die; vgl. ~antike, dazu: ~**klassisch** ⟨Adj.; o. Steig.⟩; ~**latein,** das: *Latein vom 3. bis etwa 6. Jh.,* dazu: ~**lateinisch** ⟨Adj.; o. Steig.⟩; ~**lese,** die: **1.** *Lese* (1) *von vollreifen Weintrauben gegen Ende des Herbstes (nach Abschluß der regulären Weinlese).* **2.** *qualitativ hochwertiger Wein aus Trauben der Spätlese* (1); ~**mittelalter,** das; vgl. ~antike, dazu: ~**mittelalterlich** ⟨Adj.; o. Steig.⟩; ~**nachmittag,** der, dazu: ~**nachmittags** [-'---] ⟨Adv.⟩: vgl. ~abends; ~**nachrichten,** die (Rundf., Ferns.): *die letzten Nachrichten* (2) *vom Tage;* ~**nachts** [-'-] ⟨Adv.⟩: vgl. ~abends; ~**phase,** die: *Phase gegen Ende eines bestimmten Zeitraums, einer kulturellen Epoche;* ~**programm,** das (bes. Rundf., Fernsehen): *spätabends od. nachts gesendetes Programm;* ~**pubertär** ⟨Adj.; o. Steig.⟩ (bildungsspr. abwertend): *(in bezug auf die Art, das Verhalten von jmdm.) pubertär* (a), *jedoch in einem Alter, in dem man erwartet, daß die Pubertät bereits abgeschlossen ist;* ~**reife,** die: *später als üblich erlangte Reife;* ~**renaissance,** die; vgl. ~antike, dazu: ~**romanik,** die; vgl. ~antike; ~**römisch** ⟨Adj.; o. Steig.; nicht adv⟩: *die Zeit gegen Ende des Römischen Reiches betreffend;* ~**schaden,** der: *[organischer] Schaden, der als Folge von etw. nicht unmittelbar, sondern erst nach längerer Zeit auftritt, erkannt wird:* es handelt sich um Spätschäden einer Operation, einer Krankheit; ~**schicht,** die: **a)** *Schicht* (3 b) *am [späten] Abend:* die S. beginnt um 18 Uhr; S. haben; in der S. arbeiten; **b)** *die Arbeiter der Spätschicht* (a): die S. kommt; ~**sommer,** der: *letzte Phase des Sommers,* dazu: ~**sommertag,** der; ~**sprechstunde,** die (DDR): *spätnachmittags od. abends eingerichtete Sprechstunde;* ~**stadium,** das: *[weit] fortgeschrittenes Stadium;* ~**verkaufsstelle,** die (DDR): vgl. ~geschäft; ~**vorstellung,** die (Film, Theater): *Vorstellung am späten Abend;* ~**werk,** das: *gegen Ende der Schaffensperiode eines Künstlers entstandenes Werk;* ~**winter,** der; vgl. ~sommer; ~**zeit,** die; vgl. ~phase; ~**zünder,** der; -s, -: **1.** *jmd., der etw. nur schnell begreift, Zusammenhänge erkennt* (Ggs.: Frühzünder); sww. ↑~entwickler; ~**zündung,** die (Ggs.: Frühzündung): **1.** (Technik) *(auf Grund einer fehlerhaften Einstellung des Motors) verzögerte, zu spät erfolgende Zündung bei Verbrennungsmotoren.* **2.** (ugs. scherzh.) *[zu] späte Reaktion, schwerfällige Auffassungsgabe:* er hat immer S.

Späteisenstein, der; -s (veraltet): sww. ↑Eisenspat.

Spatel ['ʃpa:tl̩], der; -s, - (österr. nur so) od. die; -, -n [spätmhd. spatel < lat. spat(h)ula, Vkl. von: spatha < griech. spáthē = längliches, flaches (Weber)holz; Schwert]: **1.** *(in der Praxis eines Arztes od. in der Apotheke verwendeter) flacher, länglicher, an beiden Enden abgerundeter Gegenstand von gewisser Breite (aus Holz od. Kunststoff), mit dem z. B. Salbe aufgetragen od. die Zunge beim Untersuchen des Halses nach unten gedrückt wird.* **2.** Spachtel (1).

spaten ['ʃpa:tn̩] ⟨sw. V.; hat⟩ (veraltet, noch landsch.): *umgraben;* **Spaten** [-], der; -s, - [spätmhd. spat(e), urspr. = langes, flaches Holzstück): *(zum Umgraben, Abstechen u. Ausheben von Erde o. ä. bestimmtes) Gerät aus einem viereckigen, unten scharfkantigen [Stahl]blatt u. langem*

[Holz]stiel mit einem als Griff dienenden Querholz am Ende: mit dem S. den Garten umgraben.

Spaten-: ~**blatt,** das: *Blatt* (5 a) *des Spatens;* ~**forschung,** die: *archäologische Forschung durch Ausgrabungen;* ~**stich,** der: *das Graben* (1 a), *[Ab]stechen mit dem Spaten:* einige -e machen: der Neubau war erst 6 Jahre nach dem ersten S. *(nach Baubeginn)* fertiggestellt.

später ['ʃpɛːtɐ; Komp. zu ↑spät (I)]: **I.** ⟨Adj.; nur attr.⟩ **a)** *(nach unbestimmter Zeit) irgendwann eintretend, nachfolgend; kommend:* in -en Zeiten, Jahren; -e Generationen werden dies erst beurteilen können; **b)** *(bezogen auf einen bestimmten angenommenen, angegebenen Zeitpunkt) nach einer gewissen Zeit eintretend, [zu]künftig:* der -e Eigentümer hat das Haus umgebaut; damals lernte er seine -e Frau kennen. **II.** ⟨Adv.⟩ *nach einer gewissen Zeit, danach:* er soll s. die Leitung der Firma übernehmen; er vertröstete ihn auf s.; wir sehen uns s. noch!; bis s.! (Abschiedsformel, wenn man sich bald, im Laufe des Tages wieder treffen wird); **späterhin** ⟨Adv.⟩ (geh.): svw. ↑später (II): s. verlor er sie aus den Augen; **spätest...:** ↑spät (I); **spätestens** ['ʃpɛːtəstn̩s] ⟨Adv.⟩: *nicht später als:* s. am Freitag; wir treffen uns s. morgen, in drei Tagen; die Arbeit muß [bis] s. [um] 12 Uhr fertig sein.

Spatha ['spaːta, 'ʃp...], die; -, ...then [griech. spáthē, ↑Spatel] (Bot): *meist auffällig gefärbtes, den Blütenstand überragendes Hochblatt bei Palmen- u. Aronstabgewächsen.*

Spatien: Pl. von ↑Spatium; **spatiieren** [ʃpatsiˈiːrən, sp...], **spationieren** [ʃpatsˈoˈniːrən, sp...] ⟨sw. V.; hat⟩ (Druckw.): *mit Spatien* (1) *versehen;* ⟨Abl.:⟩ **Spationierung,** die; -, -en; **spatiös** [ʃpaˈtsjøːs, sp...] ⟨Adj.⟩ (Druckw. veraltend): *weit [gesetzt], mit Spatien* (1) *versehen:* -er Druck; **Spatium** ['ʃpaːtsjʊm, 'sp...], das; -s, ...ien [...jən; lat. spatium = Zwischenraum] (Druckw.): **1.** *Zwischenraum (zwischen Buchstaben, [Noten]linien o. ä.).* **2.** svw. ↑Ausschluß (2).

Spätling ['ʃpɛːtlɪŋ], der; -s, -e [zu ↑spät]: **1.** *erst spät in einer Ehe geborenes Kind; Nachkömmling:* sie war ein S., vierzehn Jahre jünger als ihre Schwester. **2.** (selten) svw. ↑Spätwerk. **3.** (selten) *spät im Jahr blühende Blume o. ä.*

Spatz [ʃpats], der; -en, auch: -es, -en [mhd. spaz, spatze, Kosef. von mhd. spare, ahd. sparo, ↑Sperling] ⟨Vkl. ↑Spätzchen⟩: **1.** svw. ↑Sperling: ein junger, frecher, dreister S.; die -en lärmen, tschilpen, plustern sich auf; wie ein [junger] S. (*laut u. aufgeregt*) *schimpfen;* er ißt wie ein S. (ugs.; *sehr wenig*); R du hast wohl -en unterm Hut? (ugs. scherzh.; *du solltest beim Grüßen od. Betreten einer Wohnung, Kirche o. ä. den Hut abnehmen*); Spr ein S. in der Hand als eine Taube auf dem Dach *(es ist besser, sich mit dem zu begnügen, was man bekommen kann, als etw. Unsicheres anzustreben);* Ü Rike, der freche S., ang̃erte gerne die Freundinnen; ***das pfeifen die -en von den/allen Dächern** (ugs.); *das ist längst kein Geheimnis mehr, jeder weiß davon);* **mit Kanonen auf/nach -en schießen** (↑Kanone 1). **2.** (fam.) *kleines [schmächtiges] Kind.* **3.** (fam.) *Penis;* **Spätzchen** ['ʃpɛtsçən], das; -s, -: ↑Spatz.

Spätzen-: ~**gehirn,** ~**hirn,** das (salopp abwertend): *wenig Verstandeskraft; Beschränktheit:* ein S. haben; ~**schreck,** der; -s, -e (österr.): svw. ↑Vogelscheuche.

Spätzin ['ʃpɛtsɪn], die; -, -nen (selten): w. Form zu ↑Spatz (1); **Spätzle** ['ʃpɛtslə] ⟨Pl.⟩ [mundartl. Vkl. von ↑Spatz] (bes. schwäb.): *kleine, längliche Stücke aus [selbst hergestelltem] Nudelteig, die in siedendem Salzwasser gekocht werden;* **Spätzli** ['ʃpɛtsli] ⟨Pl.⟩ (schweiz.): *Spätzle.*

Spazier-: ~**fahrt,** die: *Fahrt* (2 a) *in die Umgebung, die zur Erholung, zum Vergnügen unternommen wird;* ~**gang,** der: *Gang* (2) *zur Erholung, zum Vergnügen:* wir haben einen ausgedehnten, weiten S. gemacht; jmdn. auf einen S. begleiten; auf seinen Spaziergängen nimmt er seinen Hund mit; ~**gänger,** der: *jmd., der einen Spaziergang macht;* ~**ritt,** der (selten): *Ausritt* (b); ~**stock,** der: *Stock mit einem gekrümmten Griff, den man beim Spaziergehen mit sich führt, um sich das Gehen zu erleichtern;* ~**weg,** der: *Weg, der sich gut für Spaziergänge eignet.*

spazieren [ʃpaˈtsiːrən] ⟨sw. V.⟩ [mhd. spazieren < ital. spaziare < lat. spatiāri = einherschreiten, zu: spatium, ↑Spatium]: **1.** *gemächlich, unbeschwert-zwanglos, ohne Eile [und ohne ein bestimmtes Ziel zu haben] gehen; schlendern:* auf und ab, durch die Straßen s.; die Besucher spazierten durch die Ausstellung; in den großen Saal (*begaben sich dorthin*). **2.** (veraltend) *spazierengehen.*

spazieren-: ~**fahren** ⟨st. V.⟩: **1.** *eine Spazierfahrt machen*

⟨ist⟩: sonntags [im Auto] s. **2.** *mit jmdm. eine Spazierfahrt machen, ihn ausfahren* (2 b) ⟨hat⟩: ein Baby s.; im Urlaub haben wir die Großeltern spazierengefahren; ~**führen** ⟨sw. V.; hat⟩: *mit jmdm. spazierengehen u. ihn dabei leiten, geleiten:* einen Kranken, seinen Hund s.; Ü sie führte am Sonntag ihr neues Kleid spazieren (ugs. scherzh.; *zeigte es in der Öffentlichkeit);* ~**gehen** ⟨unr. V.; ist⟩: *einen Spaziergang machen:* jeden Tag eine Stunde s.; mit den Kindern im Wald s.; ~**reiten** ⟨st. V.; ist⟩ (selten): *ausreiten* (1 b).

Specht [ʃpɛçt], der; -[e]s, -e [mhd., ahd. speht]: *Vogel mit langem, geradem, kräftigem Schnabel, mit dem er an Baum kletternd gegen die Rinde klopft, um dadurch Insekten u. deren Larven herauszuhacken:* der S. klopft, trommelt, hackt; ⟨Zus.:⟩ **Spechtmeise,** die: svw. ↑Kleiber.

Speck [ʃpɛk], der; -[e]s, (Sorten:) -e [mhd. spec, ahd. spek, viell. eigtl. Fettes]: **1. a)** *zwischen Haut u. Muskelschicht liegendes Fettgewebe des Schweins (das, durch Räuchern u. Pökeln haltbar gemacht, als Nahrungsmittel dient):* fetter, durchwachsener, geräucherter, grüner (landsch.; *ungesalzener u. ungeräucherter*) S.; S. räuchern, in Würfel schneiden, auslassen, braten; Erbsen, Bohnen mit S.; R ran an den S.! (ugs.; *los! an die Arbeit!*); Spr mit S. fängt man Mäuse *(mit einem verlockenden Angebot kann man jmdn. dazu bewegen, etw. zu tun, auf etw. einzugehen);* ***den S. riechen** (ugs.; ↑Braten); **b)** *Fettgewebe von Walen u. Robben:* aus dem S. von Walen u. Robben gewinnt man Tran. **2.** (ugs. scherzh.) *(in bezug auf jmds. Beleibtheit) Fettpolster:* sie hat ganz schön S. um die Hüften; das (= Schwimmen) ist gut für meinen S. (Aberle, Stehkneipen 107); *** S. ansetzen** (ugs.; *an Gewicht zunehmen*); **[keinen] S. auf den Rippen haben** (ugs.; *[ganz u. gar nicht] dick sein*).

speck-, Speck-: ~**bauch,** der (ugs., oft scherzh.): *Schmerbauch,* dazu: ~**bäuchig** ⟨Adj.; o. Steig.; nicht adv.⟩ (ugs., oft scherzh.): *mit einem Speckbauch;* ~**bohnen** ⟨Pl.⟩: *Bohnen mit Speck;* ~**deckel,** der (landsch. abwertend): *speckig glänzende Mütze od. Hut;* ~**griebe,** die: svw. ↑Griebe (1 a, b); ~**jäger,** der (ugs. veraltend): *Landstreicher;* ~**käfer,** der: *in vielen Arten vorkommender kleiner Käfer, dessen Larven von fetthaltigen Stoffen meist tierischer Herkunft leben;* ~**knödel,** der (südd., österr.): *Knödel mit kleinen Speckstückchen;* ~**kuchen,** der: *mit Speckstückchen belegter Kuchen, der heiß gegessen wird;* ~**nacken,** der (ugs.): *dicker, feister Nacken (eines Menschen),* dazu: ~**nackig** ⟨Adj.; o. Steig.; nicht adv.⟩ (ugs.): *mit einem Specknacken;* ~**polster,** das (ugs.): svw. ↑Fettpolster; ~**scheibe,** die; ~**schicht,** die; ~**schwarte,** die: *Schwarte, an einem Stück Speck;* ~**seite,** die: *(geräucherte) Seite Speck vom Schwein;* ~**soße,** die: *mit Speck zubereitete Soße;* ~**stein,** der: svw. ↑Steatit; ~**stippe,** die (bes. nordd.): vgl. ~soße; ~**stück,** ⟨Vkl.:⟩ ~**stückchen,** das; ~**torte,** die: vgl. ~kuchen; ~**würfel,** der.

speckig ['ʃpɛkɪç] ⟨Adj.⟩ [zu ↑Speck]: **1.** *abgewetzt u. auf speck-glänzende Weise schmutzig:* ein -er Hut, Kragen, Anzug; der Polstersessel ist s. geworden, glänzt s.; ein -es *(abgegriffenes, schmutziges)* Buch. **2.** ⟨nicht adv.⟩ (ugs.) *dick, feist:* ein -er Nacken; -e Backen. **3.** ⟨nicht adv.⟩ (landsch.) svw. ↑klietschig: -es Brot.

spedieren [ʃpeˈdiːrən] ⟨sw. V.; hat⟩ [ital. spedire = versenden < lat. expedīre, ↑expedieren]: **1.** *(Frachtgut) befördern, versenden:* Möbel, Güter mit der Bahn u. einem Lastwagen s.; Ü Türsteher spedierte ihn ins Freie (ugs. scherzh.; *warf ihn hinaus);* **Spediteur** [ʃpediˈtøːɐ], der; -s, -e: auch: -e [mit französierender Endung zu ↑spedieren]: *Kaufmann, der gewerbsmäßig die Spedition* (c) *von Gütern besorgt;* **Spedition** [ʃpediˈtsjoːn], die; -, -en (ital.): spedizione = Absendung, Beförderung < lat. expeditio, ↑Expedition]: **a)** *gewerbsmäßige Versendung von Gütern;* **b)** *Betrieb, der die Spedition* (a) *von Gütern durchführt; Transportunternehmer:* für den Umzug zwei S. bestellen; **c)** kurz für ↑Speditionsabteilung.

Speditions-: ~**abteilung,** die: *Versand* (2); *Versandabteilung;* ~**betrieb,** der: svw. ↑Spedition (b); ~**firma,** die: svw. ↑Spedition (b); ~**gebühr,** die; ~**geschäft,** das (Wirtsch.): *Vertrag über den Transport von Gütern;* ~**kaufmann,** der: *Kaufmann, der im Bereich des Transports u. der Lagerung von Waren tätig ist (Berufsbez.).*

speditiv [ʃpediˈtiːf] ⟨Adj.⟩ [ital. speditivo = hurtig < lat. expedītus = ungehindert, adj. 2. Part. von: expedīre, ↑spedieren] (schweiz.): *ungestört u. rasch vorankommend, zügig:* selbständige und -e Arbeit lieben; eine Sitzung s. leiten.

Speech [spi:tʃ], der; -es, -e u. -es ['spi:tʃɪs; engl. speech] (bildungsspr.): *Rede, Ansprache:* einen [kleinen] S. machen *(sich unterhalten).*

¹Speed [spi:d], der; -s, -s [engl. speed = Geschwindigkeit] (Sport): *Geschwindigkeit] eines Rennläufers od. Pferdes; Spurt;* vgl. Full speed; **²Speed** [-], das; -s, -s (Jargon): *Aufputsch-, Rauschmittel:* S. spritzen; **Speedway** ['spi:dweɪ], der; -s, -s [engl. speedway, eigtl. = Schnellweg]: engl. Bez. für *Rennstrecke für Autos;* ⟨Zus.:⟩ **Speedwayrennen,** das (Sport): *Motorradrennen auf Aschen-, Sand- od. Eisbahnen.*

Speer [ʃpe:ɐ̯], der; -[e]s, -e [mhd., ahd. sper]: **a)** *Waffe zum Stoßen od. Werfen in Form eines langen, dünnen, zugespitzten od. mit einer [Metall]spitze versehenen Stabes;* **b)** (Leichtathletik) *Speer* (a) *als Sportgerät zum Werfen.*

Speer-: ∼**kies,** der [nach den einem Speer (a) ähnlichen Kristallen]: svw. ↑Markasit; ∼**schaft,** der; ∼**schleuder,** die (Völkerk.): *Schleuder, mit der man Speere abschießt;* ∼**spitze,** die; ∼**werfen,** das; -s (Leichtathletik): *sportliche Disziplin, bei der der Speer* (b) *nach einem Anlauf möglichst weit geworfen werden muß;* ∼**werfer,** der (Leichtathletik): *jmd., der das Speerwerfen als sportliche Disziplin betreibt;* ∼**wurf,** der (Leichtathletik): **a)** ⟨o. Pl.⟩ *das Speerwerfen;* **b)** *einzelner Wurf beim Speerwerfen.*

spei-, Spei- (speien): ∼**gat,** ∼**gatt,** das (Seemannsspr.): *Öffnung im unteren Teil der Reling, durch die Wasser vom Deck ablaufen kann;* ∼**napf,** der (geh.): svw. ↑Spucknapf; ∼**täubling,** der: *ungenießbarer Täubling;* ∼**teufel,** der: svw. ↑∼täubling; ∼**übel** ⟨Adj.; o. Steig.; nur präd.⟩: *zum Erbrechen übel:* mir ist nach dem Essen s. [geworden].

speiben ['ʃpaɪbn̩] ⟨st. V.; spieb, hat gespieben⟩ [mhd. spīben, ahd. spīwan, ältere Form von mhd. spīen, ahd. spīan, ↑speien] (südd., österr.): **a)** *spucken;* **b)** *sich erbrechen.*

Speiche ['ʃpaɪçə], die; -, -n [mhd. speiche, ahd. speihha]: **1.** *strebenartiger Teil des Rades, der von der Nabe mit anderen zusammen strahlenförmig auseinandergeht u. auf diese Weise die Felge stützt:* eine S. ist verbogen, gebrochen; eine S. einsetzen, einziehen. **2.** *Knochen des Unterarms auf der Seite des Daumens:* Elle und S.

Speichel ['ʃpaɪçl̩], der; -s [mhd. speichel, ahd. speihhil(a), zu ↑speien]: *von den im Mund befindlichen Drüsen abgesonderte Flüssigkeit; Spucke:* der S. läuft, rinnt ihm aus dem Mund, läuft ihm im Mund zusammen; sie feuchtete die Briefmarke mit S. an.

speichel-, Speichel-: ∼**absonderung,** die; ∼**drüse,** die: *Drüse, die den Speichel absondert;* ∼**fluß,** der (Med.): *übermäßige Absonderung von Speichel;* ∼**lecker,** der (abwertend): *jmd., der durch Unterwürfigkeit jmds. Wohlwollen zu erlangen sucht,* dazu ∼**leckerei** [––––'–], die; -, -en (abwertend): **a)** ⟨o. Pl.⟩ *speichelleckerische Art, unterwürfiges Verhalten:* seine S. widert mich an; **b)** *speichelleckerische Äußerung o. ä.,* ∼**leckerisch** ⟨Adj.⟩ (abwertend): *in der Art eines Speichelleckers;* ∼**reflex,** der: *Reflex, der bewirkt, daß der Anblick, Geruch o. ä. bestimmter Speisen jmdn. zu vermehrter Speichelabsonderung anregt;* ∼**stein,** der (Med.): *die Absonderung von Speichel hemmendes Konkrement in den Ausgängen der Speicheldrüsen.*

speicheln ['ʃpaɪçl̩n] ⟨sw. V.; hat⟩: *Speichel aus dem Mund austreten lassen:* beim, im Schlaf, beim Reden [stark] s.

Speicher ['ʃpaɪçɐ], der; -s, - [mhd. spīcher, ahd. spīhhāri < spätlat. spīcārium, zu lat. spīca = Ähre]: **1.** **a)** *Gebäude zum Aufbewahren von etw.* (z. B. Getreide, Waren): Getreide-, Saatgut in einem S. lagern; **b)** (regional, bes. westmd., südd.) svw. ↑Dachboden: alte Möbel auf den S. bringen; die Wäsche auf dem S. trocknen. **2.** (Technik) **a)** *oberhalb eines Stauwerks gelegenes Gelände, in dem Wasser aufgestaut wird;* **b)** *Vorrichtung an elektronischen Rechenanlagen zum Speichern von Informationen:* Daten in den S. eingeben.

Speicher-: ∼**bild,** das (Physik): svw. ↑Hologramm; ∼**geld,** das: *Gebühr für das Aufbewahren von Gütern in einem Speicher* (1 a); ∼**gestein,** das (Geol.): *poröses Gestein, in das Erdöl od. Erdgas eingedrungen ist;* ∼**gewebe,** das (Bot.): *pflanzliches Gewebe, in dem Reserven (z. B. Nährstoffe od. Samen) gespeichert werden;* ∼**kapazität,** die: *Fähigkeit, etw. zu speichern; räumliches Fassungsvermögen;* ∼**kraftwerk,** das (Technik): *Kraftwerk, dem ein Speicher (2 a) vorgelagert ist u. das wegen der ständig zur Verfügung stehenden Reserven an Wasser gleichmäßig Energie produzieren kann;* ∼**möglichkeit,** die; ∼**ofen,** der: kurz für ↑Nachtspeicherofen; ∼**werk,** das (Tech-

nik): *Teil einer Datenverarbeitungsanlage, in dem die Daten gespeichert werden.*

speicherbar ['ʃpaɪçɐba:ɐ̯] ⟨Adj.; o. Steig.; nicht adv.⟩: *so beschaffen, daß es gespeichert werden kann;* **speichern** ['ʃpaɪçɐn] ⟨sw. V.; hat⟩: *[in einem Speicher zur späteren Verwendung] aufbewahren, lagern:* Vorräte, Getreide, Futtermittel s.; in dem Stausee wird das Trinkwasser für die Stadt gespeichert; der Kachelofen speichert Wärme für viele Stunden *(gibt die Wärme nur langsam ab);* Daten auf Magnetband s.; Ü Wissen, Kenntnisse s.; ⟨Abl.:⟩ **Speicherung,** die; -, -en ⟨Pl. selten⟩.

Speichgriff ['ʃpaɪç-], der; -[e]s, -e (Turnen): *Griff, bei dem der Daumen beim Umfassen des ¹Holms (1 a) neben dem Handteller liegt, die Speiche (2) oben ist u. die Handteller einander zugewandt sind.*

speien ['ʃpaɪən] ⟨sw. V.; hat⟩ [mhd. spīen, ahd. spīan; vgl. speiben] (geh.): **a)** *irgendwohin spucken:* er spie auf den Boden, ihr ins Gesicht; nach jmdm. s.; **b)** *spuckend aus dem Mund befördern:* Blut s.; Ü der Vulkan speit Feuer; **c)** *sich übergeben:* er wurde seekrank und mußte s.

Speierling ['ʃpaɪɐlɪŋ], der; -s, -e [H. u., viell. zu mhd. spör = trocken, hart (mit Bezug auf das Holz od. die Früchte)]: **1.** *(mit Spier(e), nach den schlanken Schossen]: Baum od. Strauch mit gefiederten Blättern, doldenförmigen weißen od. rötlichen Blüten u. kleinen, apfel- od. birnenähnlichen Früchten; Sperberbaum.*

Speik [ʃpaɪk], der; -[e]s, -e [oberdeutsche Form von älter Spieke < lat. spīca (↑Speiche), nach dem einer Ähre ähnlichen Blütenstand]: **1.** *in den Alpen vorkommende Art des Baldrians.* **2.** svw. ↑Lavendel. **3.** *in den Alpen vorkommende, blau blühende Art der Primel.*

Speil [ʃpaɪl], der; -[e]s, -e [mhd. spīl = Spitze; niederd. spil(e); eigtl. = Abgesplittertes]: *dünnes Holzstäbchen, bes. zum Verschließen des Wurstzipfels;* **speilen** ['ʃpaɪlən] ⟨sw. V.; hat⟩: *(bes. einen Wurstzipfel) mit einem Speil verschließen, zusammenstecken;* **Speiler** ['ʃpaɪlɐ], der; -s, -: svw. ↑Speil; **speilern** ['ʃpaɪlɐn] ⟨sw. V.; hat⟩: svw. ↑speilen.

¹Speis [ʃpaɪs], die; -, -en [zu ↑Speise] (südd., österr. ugs.): *Speisekammer;* **²Speis** [-], der; -es [wohl gek. aus älter Maurerspeise, zu ↑Speise (2)] (bes. westmd., süd[west]d.): *Mörtel;* **Speise** ['ʃpaɪzə], die; -, -n [mhd. spīse, ahd. spīsa < mlat. spe(n)sa = Ausgaben; Vorrat(sbehälter) Nahrung < lat. expēnsa, ↑Expens]: **1. a)** *zubereitete Nahrung als einzelnes Essen,* **²***Gericht:* warme und kalte -n; -n und Getränke sind im Preis inbegriffen; **b)** (geh.) *feste Nahrung:* wenig zu sich nehmen; nur leichte -n essen; * [mit] **Speis und Trank** (geh., scherzh.): *zum Essen u. Trinken;* **c)** (bes. nordd.) *Süßspeise, Pudding.* **2.** kurz für ↑Glockenspeise.

Speise- (speien, seltener zu: Speise; vgl. auch: Speisen-): ∼**brei,** der (Med.): *mit Verdauungssäften durchsetzte Nahrung im Magen u. im Darm;* ∼**eis,** das: aus Milch, Zucker, Säften, Geschmacksstoffen usw. bestehende, künstlich gefrorene, cremig schmelzende Masse, die als eine Art Leckerei, zur Erfrischung od. als Nachtisch verzehrt wird; ∼**fett,** das: *zum Verzehr geeignetes Fett (1);* ∼**fisch,** der: vgl. ∼eis; ∼**folge,** die: ↑Speisenfolge; ∼**gaststätte,** die: *Gaststätte, in der eine größere Auswahl von warmen u. kalten Speisen angeboten wird; Restaurant;* ∼**haus,** das (veraltet): svw. ↑Gaststätte; ∼**kammer,** die: *Kammer (1 b) zum Aufbewahren von Lebensmitteln;* ∼**karte,** die: *Verzeichnis der in einer Gaststätte erhältlichen Speisen auf einer Karte, in einer Mappe o. ä.;* ∼**kartoffel,** die: vgl. ∼fett; ∼**kasten,** der (österr.): svw. ↑∼schrank; ∼**kelch,** der (kath. Kirche): *bei der Eucharistie (1 a) verwendeter Kelch für die Hostien;* ∼**krebs,** der (Zool.): vgl. ∼fett; ∼**leitung,** die (Technik): *Leitung (1 a), durch die etw. (Gas, Strom o. ä.) zugeleitet (3) wird;* ∼**lokal,** das: svw. ↑∼gaststätte; ∼**öl,** das: vgl. ∼fett; ∼**opfer,** das (Rel.): *rituelle Darbringung von Nahrung als Opfergabe;* ∼**pilz,** der: vgl. ∼fett; ∼**plan,** der: **a)** *die zu den in einem bestimmten Zeitraum stattfindenden Mahlzeiten vorgesehenen Gerichte:* den S. für das Wochenende aufstellen; **b)** *in Form einer Liste zusammengefaßter Speiseplan* (a); ∼**raum,** der: *Raum, in dem Mahlzeiten eingenommen werden;* ∼**rest,** der ⟨Pl. -reste⟩: *nicht verzehrter Rest einer Speise:* überall standen Teller mit -en; ∼**restaurant,** das: vgl. ∼gaststätte; ∼**rohr,** das: vgl. ∼leitung; ∼**röhre,** die: *röhrenförmiges Verbindungsstück, durch das die Nahrung von der Mundhöhle in den Magen gelangt;* ∼**saal,** der: vgl. ∼raum; ∼**saft,** der (Med.): *der Verdauung dienende Flüssig-*

keit in den Lymphgefäßen des Darms; Nahrungssaft; ~**salz,** das: *zum Würzen von Speisen geeignetes Salz;* ~**schokolade,** die: vgl. ~**fett;** ~**schrank,** der: *[Wand]schrank zur Aufbewahrung von Lebensmitteln;* ~**stärke,** die: *zum Kochen u. Backen verwendete Maisstärke;* ~**täubling,** der: *eßbarer Täubling;* ~**wagen,** der: *Wagen für Fernreisezüge, in dem die Reisenden wie in einem Restaurant essen u. trinken können;* ~**wasser,** das ⟨Pl. -wässer⟩ (Technik): *speziell aufbereitetes, zum Speisen (3) von Dampfkesseln dienendes Wasser;* ~**gaststätte;** ~**würze,** die: *flüssige Würzmischung aus Kräutern, Gewürzen, Fleischextrakt o. ä.;* ~**zettel,** der: svw. ↑~plan (a, b); ~**zimmer,** das: **a)** vgl. ~raum; **b)** *Einrichtung, Möbel für ein Speisezimmer* (a): ein neues S. kaufen.

speisen [ˈʃpajzn̩] ⟨sw., schweiz. volkst. auch: st. V. (spies, gespiesen); hat⟩ [mhd. spīsen, zu ↑Speise]: **1.** (geh.) a) *eine Mahlzeit zu sich nehmen, essen* (1): ausgiebig, gut s.; zu Abend s.; ich wünsche wohl zu s., wohl gespeist zu haben; nach der Karte *(à la carte)* s.; **b)** (seltener) *essen* (2): zu dem Kaviar speiste er in Butter geschwenkte Kartoffeln (Koeppen, Rußland 139). **2.** (geh.) *[mit etw.] verpflegen:* Hungrige, die Armen, Kinder s.; man ... speist und tränkt die Scharen der Pilger (Koeppen, Rußland 194); Ü Sie werden nicht umhin können, uns von Ihrer Kenntnis zu s. (A. Zweig, Claudia 51); eine von/aus humanistischer Tradition gespeiste Idee; ⟨selten auch: s. + sich⟩ Das Verlangen, aus dem sich der Tourismus speist, ist das nach ... Freiheit (Enzensberger, Einzelheiten I, 204). **3.** *[einer Sache etw.] zuführen, [sie mit etw.] versorgen:* ein aus/von zwei Flüssen gespeister See; (Technik:) die Taschenlampe wird aus/von zwei Batterien gespeist. **Speisen-** (Speise 1 a; vgl. auch: Speise-): ~**aufzug,** der: *[kleiner] Aufzug, mit dem Speisen befördert werden;* ~**folge,** die (geh.): *Gesamtheit der* [1]*Gänge* (9) *einer Mahlzeit; Menü;* ~**karte,** die: ↑Speisekarte.
Speiskobalt [ˈʃpajs-], das; -s [1. Bestandteil zu älter Bergmannsspr. Speise = metallisches Gemisch]: *grauweiße bis stahlgraue Art des Kobalts; Smaltin.*
Speisung, die; -, -en [mhd. spīsunge]: **1.** (geh.) *das Speisen* (2): die S. der Armen. **2.** (Technik) *das Speisen* (3): zur S. des Geräts sind 220 Volt erforderlich.
Spektabilität [ʃpɛktabiliˈtɛːt, sp...], die; -, -en [lat. spectābilitās = Würde, Ansehen, zu: spectābilis = ansehnlich] (früher): **a)** ⟨o. Pl.⟩ *Titel für einen Dekan an einer Hochschule:* Seine S. läßt bitten; in der Anrede: Eure, Euer (Abk.: Ew.) S.; **b)** *Träger des Titels Spektabilität* (a).
[1]**Spektakel** [ʃpɛkˈtaːkl̩], der; -s, - ⟨Pl. ungebr.⟩ [urspr. Studentenspr., identisch mit ↑[2]Spektakel; Genuswechsel wohl unter Einfluß von frz. le spectacle] (ugs.): **1.** *großer Lärm, Krach* (1 a): die Kinder machten einen großen S. **2.** *laute Auseinandersetzung, Krach* (2): es gab einen fürchterlichen S.; ~, auch: sp...], das, -s, - [lat. spectāculum = Schauspiel, zu: spectāre = schauen]: **a)** (veraltet) *[aufsehenerregendes, die Schaulust befriedigendes] Theaterstück:* ein billiges, langweiliges, sentimentales S.; **b)** *aufsehenerregender Vorgang, Anblick; Schauspiel* (2): die Sturmflut war ein beeindruckendes S.; **spektakeln** [...l̩n] ⟨sw. V.; hat⟩ (selten) [1]*Spektakel, Lärm machen:* Dabei haben ... beide spektakelt wie die Marktschreier (Tucholsky, Zwischen 12); **Spektakelstück,** das- [e]s, -e (abwertend): svw. ↑[2]Spektakel; **Spektakula:** Pl. von ↑Spektakulum; **spektakulär** [ʃpɛktakuˈlɛːɐ̯, sp...] ⟨Adj.⟩ [zu ↑[2]Spektakel; vgl. frz. spectaculaire, engl. spectacular]: *großes Aufsehen erregend:* ein -er Zwischenfall, Auftritt, Kriminalfall; der Libero erzielte ein -es Tor; die Rede des Ministers war s.; **spektakulös** [...løːs, sp...] ⟨Adj.; -er, -este⟩ [zu ↑[2]Spektakel] (veraltet): **1.** *geheimnisvoll-seltsam.* **2.** *auf peinliche Weise Aufsehen erregend;* **Spektakulum** [ʃpɛkˈtaːkulʊm, sp...], das; -s, ...la (meist scherzh.): svw. ↑[2]Spektakel.
Spektra: Pl. von ↑Spektrum; **spektral** [ʃpɛkˈtraːl, sp...] ⟨Adj.; o. Steig.⟩ (Physik): *das Spektrum* (1) *betreffend.*
spektral-, Spektral- ⟨~analyse, die: **1.** (Physik, Chemie) *Methode zur chemischen Analyse eines Stoffes durch Auswertung der von ihm ausgestrahlten Spektralfarben.* **2.** (Astron.) *Verfahren zur Feststellung der chemischen u. physikalischen Beschaffenheit von Himmelskörpern durch Beobachtung u. Auswertung der von ihnen ausgestrahlten Spektralfarben,* dazu: ~**analytisch** ⟨Adj.; o. Steig.⟩; ~**apparat,** der (Physik): *optisches Gerät, mit dem einfallendes Licht in ein Spektrum* (1 a) *zerlegt werden kann;* ~**farbe,** die ⟨meist Pl.⟩ (Physik):

eine der sieben ungemischten, reinen Farben verschiedener Wellenlänge, die bei der spektralen Zerlegung von Licht entstehen u. die nicht weiter zerlegbar sind; ~**gerät,** das: svw. ↑~apparat; ~**klasse,** die ⟨meist Pl.⟩ (Astron.): *nach der Art ihres Spektrums* (1 a) *eingeteilte Klasse von Fixsternen;* ~**linie,** die (Physik): *von einem Spektralapparat geliefertes, einfarbiges Bild einer linienförmigen Lichtquelle, die Licht einer bestimmten Wellenlänge ausstrahlt;* ~**typ,** der: svw. ↑~klasse.
Spektren: Pl. von ↑Spektrum; **Spektrograph** [ʃpɛktroˈgraːf, sp...], der; -en, -en [zu ↑Spektrum; ↑-graph] (Technik): *Spektralapparat zur fotografischen Aufnahme von Spektren;* **Spektrographie,** die; -, -n [...iːən; ↑-graphie] (Physik): *Aufnahme von Spektren mit einem Spektrographen,* dazu: **spektrographisch** ⟨Adj.; o. Steig.⟩: *mit dem Spektrographen [erfolgend]; die Spektrographie betreffend;* **Spektrometer,** das; -s,- [↑-meter] (Technik): *besondere Ausführung des Spektralapparats zum genauen Messen von Spektren;* **Spektroskop** [...ˈskoːp], das; -s, -e [zu griech. skopeῖn = schauen] (Technik): *mit einem Fernrohr ausgestatteter Spektralapparat zur Beobachtung u. Bestimmung von Spektren;* **Spektroskopie** [...skoˈpiː], die; - (Physik): *Beobachtung u. Bestimmung von Spektren mit dem Spektroskop,* dazu: **spektroskopisch** ⟨Adj.; o. Steig.⟩; **Spektrum** [ˈʃpɛktrʊm, ˈsp...], das; -s, ...tren, älter: ...tra [1: engl. spectre, spectrum < lat. spectrum = Erscheinung (3), zu: specere < lat. schauen]: **1.** (Physik) **a)** *Band in den Regenbogenfarben, das entsteht, wenn weißes Licht durch ein gläsernes Prisma fällt u. so in die einzelnen Wellenlängen zerlegt wird, aus denen es sich zusammensetzt;* **b)** *die Schwingungen elektromagnetischer Wellen eines bestimmten Frequenzbereichs.* **2.** (bildungsspr.) *reiche, vielfältige Auswahl:* das [breite] S. der modernen Literatur, Kunst.
Spekula: Pl. von ↑Spekulum; **Spekulant,** der; -en, -en [lat. speculāns (Gen.: speculantis), 1. Part. von: speculārī, ↑spekulieren]: *jmd., der spekuliert* (2): Häuser, in denen ... -en ... überhöhte Mieten kassieren (Chotjewitz, Friede 231); ** Spekulation** [...laˈtsjoːn], die; -, -en [(1: spätmhd. speculācie <) lat. speculātio = Betrachtung]: **1. a)** *auf bloßen Annahmen, Mutmaßungen beruhende Erwartung, Behauptung, daß etw. eintrifft:* wilde, unhaltbare, vage -en; -en über etw. anstellen; **b)** (Philos.) *hypothetische, über die erfahrbare Wirklichkeit hinausgehende Gedankenführung:* metaphysische -en; **2.** (Wirtsch.) *Geschäftsabschluß, der auf Gewinn aus zukünftigen Veränderungen der Preise abzielt:* kluge, vorsichtige, waghalsige -en; -en auf eine günstige Marktentwicklung; durch S. mit Devisen, an der Börse ist -r reich geworden.
Spekulations- (Spekulation 2; Wirtsch.): ~**geschäft,** das: vgl. Spekulation (2); ~**gewinn,** der: *Gewinn aus einem Spekulationsgeschäft;* ~**objekt,** das: *Objekt* (2 a), *das Gegenstand von Spekulationen* (2) *ist;* ~**papier,** das: *Wertpapier, dessen Kurs starken Schwankungen unterliegt u. das daher für Spekulationen* (2) *bes. geeignet ist;* ~**steuer,** die: *für Gewinne aus Spekulationsgeschäften zu zahlende Steuer;* ~**wert,** der: svw. ↑~gewinn.
Spekulatius [ʃpekuˈlaːtsjʊs], der; -, - [H. u., vielleicht zu lat. speculum = Spiegel(bild) (↑Spiegel), da in Holzformen gebackenen Figuren im Spiegelbild erscheinen; viell. auch aus dem Niederl., älter niederl. speculaas]: *flaches Gebäck aus gewürztem Mürbeteig in Figurenform.*
spekulativ [...laˈtiːf] ⟨Adj.⟩ [spätlat. speculātivus = betrachtend, nachsinnend, zu: lat. speculāri, ↑spekulieren]: **1.** *in der Art der Spekulation* (1) *[denkend]:* -e Philosophie; -e Entwürfe. **2.** (Wirtsch.) *die Spekulation* (2) *betreffend, auf ihr beruhend:* ... wie stark der Kakaomarkt ... durch -e Einflüsse geprägt wird (Welt 24. 9. 1966, 18); **spekulieren** [ʃpekuˈliːrən] ⟨sw. V.; hat⟩ [lat. speculārī = spähen, beobachten, zu: specere = sehen]: **1.** (geh.) *etw. zu erreichen, zu erlangen hoffen; auf etw. rechnen:* auf eine Erbschaft s.; Der Kaplan ... sagt, der Osten spekuliert darauf, daß wir uns nicht wehren (M. Walser, Eiche 90). **2.** *durch Spekulationen* (2) *Gewinne zu erzielen suchen:* an der Börse s.; auf Hausse *(à la hausse),* auf Baisse *(à la baisse)* s.; mit (Wirtsch. Jargon:) in Kaffee, Weizen, Grundstücken s. **3.** *nachsinnen; mutmaßen:* es lohnt sich nicht, über diese Sache lange zu s.; Vielleicht hat man Fritz ... nach Paris versetzt, spekulierte Oskar (Grass, Blechtrommel 408); **Spekulum** [ˈʃpeːkulʊm, ˈsp...], das; -s, ...la [lat. speculum = Spiegel, zu: specere = sehen] (Med.): *meist mit*

einem Spiegel versehenes röhren- od. trichterförmiges Instrument zum Betrachten u. Untersuchen von Hohlräumen u. -organen (z. B. der Nase).

Speläologe [speleo...], der; -n, -n [zu lat. spēlaeum < griech. spēlaion = Höhle u. ↑-loge]: *Wissenschaftler auf dem Gebiet der Speläologie;* **Speläologie,** die; - [↑-logie]: *Höhlenkunde.* ⟨Abl.:⟩ **speläologisch** ⟨Adj.; o. Steig.; nicht präd.⟩.

Spelt [ʃpɛlt], der; -[e]s, -e [mhd. spelte, ahd. spelta]: *Dinkel.*

Spelunke [ʃpe'lʊŋkə], die; -, -n [spätmhd. spelunck(e) < lat. spēlunca < griech. spḗlygx = Höhle] (abwertend): *wenig gepflegtes, verrufenes Wirtshaus, [verrufene] Kneipe.*

Spelz [ʃpɛlts], der; -es, -e [↑Spelt]: svw. ↑Dinkel; **Spelze** [ˈʃpɛltsə], die; -, -n [zu ↑Spelz]: **a)** *dünne, harte, trockene Hülse des Getreidekorns;* **b)** *trockenes Blatt der Grasblüte;* **spelzig** [ˈʃpɛltsɪç] ⟨Adj.; nicht adv.⟩: *Spelzen (1) enthaltend.*

spendabel [ʃpɛn'daːbl] ⟨Adj.; ...bler, -ste] [mit romanisierender Endung zu ↑spenden] (ugs.): *in erfreulicher Weise sich bei bestimmten Anlässen vor allem in bezug auf Essen u. Trinken großzügig zeigend, andere freihaltend:* ein spendabler Herr; er war heute sehr s., er hat allen ein Bier bezahlt; **Spende** [ˈʃpɛndə], die; -, -n [mhd. spende, ahd. spenta, spenda < mlat. spenda, spensa, ↑Speise]: *etw., was zur Hilfe, Unterstützung, Förderung einer Sache od. Person gegeben wird, beitragen soll:* eine große, großzügige, kleine S.; -n an Geld, Lebensmitteln, Kleidung, Medikamenten; -n für wohltätige Zwecke; es gingen viele -n ein: -n sammeln; um eine S. bitten; **spenden** [ˈʃpɛndn̩] ⟨sw. V.; hat⟩ [mhd. spenden, ahd. spendōn, spentōn < mlat. spendere, zu lat. expendere, ↑Expensen]: **a)** *als Spende geben:* Geld, Kleider, Lebensmittel, Medikamente [für die Opfer des Erdbebens] s.; Blut s. *(sich Blut für Blutübertragungen abnehmen lassen);* ⟨auch ohne Akk.-Obj.:⟩ reichlich, bereitwillig s.; für eine Sammlung s.; Ü (geh.:) der Brunnen spendet kein Wasser mehr; die Kühe spenden [uns] Milch; die Lampe spendet helles Licht; die Bäume spenden Schatten; die Sonne, der Ofen spendet Wärme; **b)** *austeilen:* die Sakramente, den Segen s.; Ü (geh.:) Freude, einem Künstler Beifall s.; jmdm. Trost s. *(jmdn. trösten).*

Spenden-: ~**aktion,** die: *der Sammlung von Spenden dienende Aktion;* ~**aufruf,** der: *Aufruf zur Beteiligung an einer Spendenaktion;* ~**bescheinigung,** die: *Nachweis in Form einer Bescheinigung über Geldspenden, die von der Steuer abgesetzt werden können;* ~**konto,** das: *bei einer Bank o. ä. zeitweilig eingerichtetes Konto, auf das Spenden für einen bestimmten Zweck eingezahlt werden können;* ~**liste,** die: *Liste mit Namen u. Beiträgen der Spender bei einer Sammlung;* ~**quittung,** die; ~**sammler,** der; ~**sammlung,** die.

Spender, der; -s, - [mhd. spendære, ahd. spentāri]: **a)** *jmd., der etw. spendet:* ein großzügiger S.; der war heute edle S.? (scherzh.; *wem hat man das zu verdanken?*); **b)** *kurz für* ↑Blutspender; **c)** (Fachspr.) *Behälter, der eine größere Menge od. Anzahl von etw. enthält, was (mit Hilfe eines Mechanismus o. ä.) einzeln od. in kleinerer Menge daraus entnommen werden kann:* Rasierklingen, Papiertücher im S.; **Spenderin,** die; -, -nen: w. Form zu ↑Spender (a, b).

spendier-, Spendier- (ugs.): ~**freudig** ⟨Adj.⟩: *gern spendierend, freigebig;* dazu ~**freudigkeit,** die; ~**hosen** ⟨Pl.⟩ in der Wendung die S. anhaben (ugs. scherzh.; *zum Spendieren aufgelegt sein);* ~**laune,** die ⟨o. Pl.⟩: in S. sein.

spendieren [ʃpɛnˈdiːrən] ⟨sw. V.; hat⟩ [mit romanisierender Endung zu ↑spenden] (ugs.): *freigebig, großzügig anderen etw. zum Verzehr, Verbrauch zukommen lassen, für andere bezahlen:* [jmdm.] eine Flasche Wein s.; an seinem Geburtstag spendierte er Kaffee und Kuchen für alle; **Spendung,** die; -, -en [zu ↑spenden] (selten): *das Spenden.*

Spengler [ˈʃpɛŋlɐ], der; -s, - [spätmhd. speng(e)ler, zu mhd. spengel(īn) = kleine Spange] (regional, bes. südd., österr., schweiz.): svw. ↑Klempner; ⟨Abl.:⟩ **Spenglerei** [...ləˈraɪ], die; -, -en: **a)** ⟨o. Pl.⟩ *Handwerk des Spenglers:* die S. erlernen; **b)** *Werkstatt eines Spenglers.*

Spenser [ˈʃpɛnzɐ] (österr.): ↑Spenzer; **Spenzer** [ˈʃpɛntsɐ], der; -s, - [engl. spencer, nach dem engl. Grafen G. J. Spencer (1758–1834)]: **a)** *kurze, enganliegende Jacke [mit Schößchen]* (meist für Frauen); **b)** *kurzärmeliges, enganliegendes Unterhemd für Damen.*

Sperber [ˈʃpɛrbɐ], der; -s, - [mhd. sperwære, ahd. sparwāri; wohl eigtl. = „Sperlingsaar" (nach seiner häufigsten Beute)]: *einem Habicht ähnlicher, kleinerer Greifvogel mit graubraunem Gefieder;* **Sperberbaum,** der; -[e]s, -bäume [mhd. sper-, spirboum, zu ↑Spier(e), wohl volksetym. an ↑Sperber

angelehnt]: svw. ↑Speierling; **sperbern** ⟨sw. V.; hat⟩ (schweiz.): *[auf etw.] scharf blicken.*

Sperenzchen [ʃpe'rɛntsçən], **Sperenzien** [ʃpe'rɛntsjən] ⟨Pl.⟩ [unter volksetym. Anlehnung an „sich sperren = sich zieren" zu mlat. sperantia = Hoffnung (daß das Sichzieren Wirkung hat)] (ugs. abwertend): *etw., womit jmd. in der Meinung des Partners unnötiger- u. ärgerlicherweise eine Sache behindert, verzögert:* S. machen; laß die S.!

Spergel [ˈʃpɛrgl̩]: ↑Spörgel.

Sperling [ˈʃpɛrlɪŋ], der; -s, -e [mhd. (md.) sperlinc, ahd. sperilig, zu gleichbed. mhd. spar(e), ahd. sparo, eigtl. wohl = *junger* Sperling]: *kleiner, graubraun gefiederter Vogel mit kräftigem, kegelförmigem Schnabel u. kurzen Flügeln:* ein frecher S.; die -e tschilpen; Spr besser ein S. in der Hand als eine Taube auf dem Dach (↑Spatz 1).

Sperma [ˈʃpɛrma, 'sp...], das; -s, ...men u. -ta [spätlat. sperma < griech. spérma (Gen.: spérmatos)] (Biol.): *(bei Mensch u. Tier der Befruchtung der Eizelle dienende) milchige Substanz, die die Spermien u. bestimmte Sekrete enthält; Samenflüssigkeit; Same (2);* ⟨Zus.:⟩ **Spermabank,** die ⟨Pl. -banken⟩: svw. ↑Samenbank; **Spermaspender,** der: svw. ↑Samenspender; **Spermato-** [ʃpɛrmato-] ⟨Best. in Zus. mit der Bed.⟩: *Samen* (z. B. Spermatogenese); **Spermatogenese,** die; - (Med., Biol.): *Bildung u. Reifung der Spermien;* **Spermatogramm,** das; -s, -e [↑-gramm]: svw. ↑Spermiogramm; **Spermatophore** [...'foːrə], die; -, -n ⟨meist Pl.⟩ [zu griech. phorós = tragend] (Zool.): *Bündel von Spermien bei manchen niederen Tieren, das zusammenhängend an das weibliche Tier weitergegeben wird;* **Spermatophyten** [...'fyːtn̩] ⟨Pl.⟩ [zu griech. phytón = Pflanze] (Bot.): *Blüten-, Samenpflanzen;* **Spermatorrhö, Spermatorrhöe** [...to'røː], die; -, ...öen [...'røːən, zu griech. rhoē = das Fließen] (Med.): *Samenfluß;* **Spermatozoon:** Pl. von ↑Spermatozoon; **Spermatozoid** [...tso'iːt], der; -en, -en ⟨meist Pl.⟩ [zu griech. -oeidés = ähnlich] (Bot.): *bewegliche männliche Keimzelle bestimmter Pflanzen;* **Spermatozoon** [...'tsoːɔn], das; -s, ...zoen [...'tsoːən, zu griech. zṓon = Lebewesen]: svw. ↑Spermium; **Spermazet** [...'tseːt], das; -[e]s [zu lat. cētus < griech. kētos = Wal]: *Walrat;* **Spermien:** Pl. von ↑Spermium; **Spermiogenese** [spɛrmio-], die; - (Med.): svw. ↑Spermatogenese; **Spermiogramm** [spɛrmjo-], das; -s, -e [↑-gramm] (Med.): *bei der mikroskopischen Untersuchung der Samenflüssigkeit entstehendes Bild von Art u. Anzahl der Samenfäden sowie ihrer Beweglichkeit;* **Spermium** [ˈʃpɛrmjʊm, 'sp...], das; -s, ...mien [...mjən] (Biol.): *reife männliche Keimzelle (bei Mensch u. Tier), Samenfaden, -zelle;* **spermizid** [spɛrmiˈtsiːt] ⟨Adj.; o. Steig.⟩ [zu lat. caedere (in Zus. -cīdere) = töten] (Med.): *(von empfängnisverhütenden Mitteln) den männlichen Samen abtötend;* **Spermizid** [-], das; -[e]s, -e (Med.): *den männlichen Samen abtötendes Empfängnisverhütungsmittel.*

sperr-, Sperr-: ~**angelweit** ⟨Adv.⟩ (emotional): *weit offen; so weit geöffnet wie überhaupt möglich:* die Türen standen s. offen; die Deckung des Boxers war s. offen; ⟨selten auch attr.:⟩ Ü das unverschämte, s. offene Gähnen (des Hundes; Th. Mann, Herr 151); ~**ballon,** der (Milit.): *Ballon, der der Abriegelung eines Luftraumes dient;* ~**baum,** der: svw. ↑Schlagbaum; ~**bezirk,** der: vgl. ~**gebiet;** ~**deckung,** die (Fechten): *Parade, bei der ein gegnerischer Angriff durch den Versuch eines Sperrstoßes abgeblockt wird;* *Kontraktion* (6); ~**druck,** der ⟨o. Pl.⟩ (Druckw.): *gesperrter* ²*Druck* (1 c); ~**feuer,** das (Milit.): *schlagartig einsetzendes Feuer (4) zur Verhinderung eines feindlichen Angriffs; -frist,* die (jur.): *Zeitraum, in dem bestimmte Handlungen nicht vorgenommen werden dürfen; Karenzzeit;* ~**gebiet,** das: *nicht allgemein zugängliches Gebiet;* ~**geld,** das (österr.): *Gebühr für das Öffnen der Haustür in der Nacht;* ~**getriebe,** das (Technik): *Getriebe mit einer Vorrichtung zum zeitweisen Sperren od. Hemmen einer Bewegung (bes. einer Drehbewegung);* ~**gürtel,** der: *durch entsprechende Maßnahmen herbeigeführte Absperrung u. Abr. herum, die das Eindringen von jmdm., etw. verhindern soll:* die Flak beginnt, einen S. um die Reichshauptstadt zu schießen (Hochhuth, Stellvertreter 53); Die Italiener hätten ... den dichten S. um ihren Straßenraum lockern müssen (Walter, Spiele 173); ~**gut,** das, *sperriges Gut* (3); ~**guthaben,** das: *Guthaben auf einem Sperrkonto;* ~**haken,** der (landsch.): svw. ↑Dietrich; ~**hebel,** der (Technik): *Hebel, durch den bewirkt wird, daß eine Maschine o. ä. zum Stillstand gebracht od. eine Bewegung verhindert wird;* ~**holz,** das ⟨o. Pl.⟩: *(in Form von*

Platten hergestelltes) *Material aus dünnen Schichten Holz,* *die in quer zueinander verlaufender Faserrichtung aufeinandergeleimt sind,* dazu: ~**holzplatte,** die, ~**holzwand,** die; ~**kette,** die: *Kette zum Absperren;* ~**klausel,** die: *Klausel, durch die etw. ausgeschlossen od. eingeschränkt wird;* ~**klinke,** die (Technik): *(bei Maschinen o. ä.) das Zurück- od. Weiterlaufen eines Rades verhindernde Klinke;* ~**konto,** das (Bankw.): *Konto, über das nicht od. nur beschränkt verfügt werden kann;* ~**kraut,** das [viell. entstellt aus „Speerkraut"] (Bot.): *Staudenpflanze mit gefiederten Blättern u. blauen, violetten od. weißen Blüten; Himmelsleiter* (2), *Jakobsleiter* (3); ~**kreis,** der (Elektrot., Rundfunk): *Schaltkreis zur Unterdrückung eines den Empfang störenden Senders;* ~**linie,** die (Milit.): *Verteidigungslinie mit Sperren* (1 a); ~**mauer,** die: *(bei Talsperren) Staumauer;* ~**minorität,** die (Politik, Wirtsch.): *Minderheit, die [zur Vertretung ihrer Interessen] auf Grund von Bestimmungen in der Lage ist, bei Abstimmungen trotz zahlenmäßiger Unterlegenheit bestimmte Beschlüsse zu verhindern;* ~**müll,** der: *Müll in Form sperriger Gegenstände (z. B. Möbel), die nicht in die Mülltonne o. ä. passen (u. daher in Sonderaktionen zur Mülldeponie gefahren werden),* dazu: ~**müllabfuhr,** die; ~**rad,** (nicht getrennt: Sperrad), das (Technik): *Zahnrad in einem Sperrgetriebe;* ~**riegel** (nicht getrennt: Sperriegel), der: vgl. ~kette; ~**schicht,** die (Bauw.): *Schicht aus wasserabweisenden Stoffen (z. B. Bitumen, Kunststoffolie), die gegen Feuchtigkeit abdichtet;* ~**sitz,** der [die Plätze waren früher abgesperrt u. nur dem Mieter zugänglich]: *Platz im Kino in einer der letzten Sitzreihen, im Theater od. Zirkus in einer der ersten;* ~**stoß,** der (Fechten): *Stoß, der dem Gegner in dessen Angriff hinein versetzt wird bei gleichzeitiger Deckung der eigenen Blöße* (4); ~**stunde,** die: svw. ↑Polizeistunde; ~**vermerk,** der: *einschränkender Vermerk, an etw. hindernde Eintragung in Dokumenten wie Ausweisen o. ä.:* S. im Sparbuch eines Minderjährigen; vgl. ~kette; ~**vorrichtung,** die: vgl. ~kette; ~**weit** ⟨Adv.⟩ (ugs.): svw. ↑~angelweit; ~**wert,** der [weil die Briefmarke von der Postverwaltung sozusagen „gesperrt" ist] (Philat.): *Briefmarke [mit geringer Auflage] aus einem Satz* (6), *die zur Erhöhung des Sammlerwertes am Postschalter nicht first od. nur in geringer Menge verkauft wird;* ~**zeit,** die: vgl. ~stunde; ~**zoll,** der: *prohibitiver Zoll;* ~**zone,** die: vgl. ~gebiet.

Sperre ['ʃpɛrə], die; -, -n [1 a: mhd. sperre = Riegel; 2, 3: zu ↑sperren]: **1. a)** *Gegenstand, Vorrichtung, die verhindern soll, daß etw., jmd. hindurchgelangt:* eine S. errichten, bauen, entfernen, wegräumen; eine S. haben (ugs.; *begriffsstutzig sein; etw., z. B. jmds. Handlungsweise, nicht verstehen können, weil sie dem eigenen Verhalten nicht entspricht*); **b)** *schmaler Durchgang, an dem man Fahrkarten, Eintrittskarten o. ä. vorzeigen od. sich ausweisen muß:* eine S. öffnen, schließen; sie wartete an der S. auf ihn; durch die S. gehen. **2.** *Maßnahme zum Sperren* (2) *[von etw.]:* über die Einfuhr von billigem Wein ist eine S. *(Embargo)* verhängt worden. **3.** (Sport) *das Sperren* (4). **4.** (Sport) *Verbot, an (offiziellen) Wettkämpfen, Spielen teilzunehmen:* über jmdn. eine S. [von drei Monaten] verhängen; bei diesem Boxer wurde die S. wieder aufgehoben; **sperren** ['ʃpɛrən] ⟨sw. V.; hat⟩ [mhd. sperren, ahd. sperran]: **1. a)** *den Zugang, den Durchgang od. die Durchfahrt mittels einer Barriere o. ä. unmöglich machen:* eine Brücke, eine Straße [für den Verkehr], einen Eingang s.; Polizei sperrte die Grenzen; die Häfen sind gesperrt; **b)** *auf Grund seiner Lage bewirken, daß der Zugang, die Zufahrt zu etw. unmöglich ist;* versperren: eine Lawine, ein querstehender LKW sperrt die Straße. **2.** *etw. zu unterbinden suchen, [jmdm.] etw. vorenthalten, verbieten:* die Zufuhr, Einfuhr, den Handel s.; jmdm. die Bezüge [für eine gewisse Zeit], den Urlaub s. **3.** *(bes. in Fällen, in denen jmd. seinen [Zahlungs]verpflichtungen nicht nachkommt) die normale Abwicklung, die Benutzung von etw. durch bestimmte Maßnahmen zu verhindern suchen, unmöglich machen* (Ggs.: entsperren): die Bank kann sein Konto, seinen Kredit gesperrt; dem Mieter wurde das Gas, das Licht, das Wasser, das Telefon gesperrt; Polizei, die den Spielsalon gesperrt hatte (Simmel, Stoff 552). **4.** (Sport) *einem gegnerischen Spieler durch regelwidrige Behinderung den Weg [zum Ball] versperren.* **5.** (Sport) *einem Spieler, einer Mannschaft verbieten, an (offiziellen) Wettkämpfen, Spielen teilzunehmen:* der Spieler wurde wegen eines schweren Fouls für drei Monate gesperrt. **6. a)** *(ein Tier) in einen abgeschlossenen Raum*

bringen, *in dem es sich aufhalten muß, aus dem es nicht von sich aus herauskommen kann:* einen Vogel in einen Käfig, Tiere in einen Stall s.; **b)** (emotional) *jmdn. in etw. sperren* (6 a): er wurde ins Gefängnis, in eine Einzelzelle gesperrt. **7.** ⟨s. + sich⟩ *für einen Plan, Vorschlag o. ä. nicht zugänglich sein; sich einer Sache heftig widersetzen, sich ihr gegenüber verschließen; sich sträuben:* ich sperrte mich gegen dieses Vorhaben, diese Arbeit; sie sperrt sich gegen alles. **8.** (landsch.) *[sich] nicht [richtig] schließen [lassen],* meist die Tür, das Fenster sperrt. **9.** (Druckw.) svw. ↑spationieren: diese Wörter sind zu s.; der Text ist gesperrt gedruckt. **10.** (österr., südd.) **a)** ↑schließen (1 b): er hat das Tor hinter sich gesperrt; **b)** svw. ↑schließen (7 a): Der Edinger hat wegen eines Todesfalles ... einen Tag gesperrt (Zenker, Froschfest 223); **c)** svw. ↑schließen (8 b): der Schlüssel sperrt nicht. **11.** (Zool.) *(von jungen Vögeln) den Schnabel aufsperren, um gefüttert zu werden:* ... daß vom Menschen aufgezogene Jungvögel meist länger sperren (Lorenz, Verhalten I, 28); ⟨Abl.:⟩ **sperrig** ['ʃpɛrɪç] ⟨Adj.⟩ *auf Grund seiner Form, Größe unverhältnismäßig viel Platz in einem dafür zu engen Raum erfordernd, sich nur mit Schwierigkeiten, nicht gut zusammenunterbringen, transportieren lassend:* -e Güter; das Gepäck ist sehr s.; **Sperrung,** die; -, -en [spätmhd. sperrunge = Hinderung]: **a)** *das Sperren;* **b)** *das Gesperrtsein.* **2.** (südd., österr.) svw. ↑Schließung (2).

Spesen ['ʃpe:zn] ⟨Pl.⟩ [ital. spese, Pl. von: spesa = Ausgabe, Aufwand < lat. expēnsa, ↑Expensen]: *bei der Erledigung eines Geschäfts o. ä. anfallende Unkosten, Auslagen, die vom Arbeitgeber erstattet werden:* hohe S.; S. machen, haben; R außer S. nichts gewesen (scherzh.; *außer der Mühe, den Unkosten ist bei einer bestimmten Unternehmung o. ä. nichts weiter herausgekommen*).

spesen-, Spesen-: ~**abrechnung,** die; ~**frei** ⟨Adj.; o. Steig.; nicht adv.⟩: *ohne Spesen;* ~**platz,** der (Bankw.): *Ort, an dem kein Geldinstitut vertreten ist, so daß der Einzug von dort zahlbaren Wechseln u. Schecks Spesen verursacht;* ~**rechnung,** die; ~**ritter,** der (abwertend): *jmd., der es darauf anlegt, hohe Spesen zu machen u. sich durch Spesen persönliche Vorteile zu verschaffen.*

spetten ['ʃpɛtn] ⟨sw. V.; hat⟩ [wohl zu ↑Spetter] (schweiz.): *im Tag- od. Stundenlohn zur Aushilfe arbeiten;* ⟨Abl.:⟩ **Spetter,** der; -s, - [↑spett] (schweiz.): *jmd., der spettet;* **Spetterin,** die; -, -nen (schweiz.): *Stundenhilfe, Aushilfe.*

Spezerei [ʃpe:tsə'rai], die; -, -en ⟨meist Pl.⟩ [(spät)mhd. spez(ī)erīe < ital. spezieria < mlat. speciaria = Gewürz(handel), zu (spät)lat. speciēs, ↑Spezies]: **1.** (veraltend) *überseeisches Gewürz.* **2.** ⟨Pl.⟩ (österr. veraltend) *Delikatessen;* ⟨Zus.:⟩ **Spezereihandlung,** die (österr. veraltet): *Gemischtwarenhandlung;* **Spezereiwaren** ⟨Pl.⟩ (veraltet): *[feine] Lebensmittel.*

Spezi ['ʃpe:tsi], der; -s, -[s] [1: gek. aus älter: Spezial(freund) = vertrauter Freund]: **1.** (südd., österr. ugs., seltener: schweiz. ugs.) *jmd., mit dem man in einem besonderen, engeren freundschaftlich-kameradschaftlichen Verhältnis steht u. mit dem man vieles zusammen unternimmt:* jmds. S. sein; einen S. haben (Lorenz, Verhalten I, 12). **2.** *Erfrischungsgetränk aus Limonade u. Coca-Cola o. ä.:* zwei Spezi bitte; **spezial** [ʃpe'tsja:l] ⟨Adj.⟩ (veraltet): svw. ↑speziell; **[1]Spezial-** [ʃpe'tsja:l-]: Best. in Zus. mit Subst., das besagt, daß der im Grundwort Genannte spezieller Art ist; Sonder-, z. B. Spezialbulletin, -disziplin, -frage, -interview, -problem.

[2]Spezial- [~]: ~**abteilung,** die; ~**anzug,** der der S. eines Kampfschwimmers; ~**arzt,** der: svw. ↑Facharzt; ~**ausbildung,** die: *Ausbildung, durch die besondere Kenntnisse, Fähigkeiten auf einem bestimmten Gebiet, für eine bestimmte Aufgabe erworben werden;* ~**ausdruck,** der: svw. ↑Fachterminus; ~**ausführung,** die: svw. ~gebiet; ~**fahrzeug,** das: *Fahrzeug für einen besonderen Verwendungszweck mit verschiedenen Zusatzeinrichtungen;* ~**gebiet,** das: *bestimmtes [Fach]gebiet, auf das sich jmd. [beruflich] spezialisiert hat;* Domäne (2), Sparte (1): Völkerkunde, Tiefseetauchen sein S. ist; ~**gerät,** das; ~**geschäft,** das: 1 Fachgeschäft; ~**glas,** das ⟨Pl. -gläser⟩: *Glas von besonderer Form od. Qualität für einen bestimmten Verwendungszweck;* ~**holz,** das: vgl. ~glas; ~**karte,** die (Geogr.): *Landkarte, die über die Topographie hinaus ein besonderes Thema, ein besonderer Gegenstandsbereich eingearbeitet ist;* ~**lack,** der: vgl. ~glas; ~**papier,** das: svw. ~glas; ~**prävention,** die (jur.): *Versuch, künftige Straftaten eines Täters durch bestimmte Maßnah*

men (z. B. durch Resozialisierung) zu verhüten; Individualprävention; ~**schule,** die (DDR): Oberschule (2) mit schwerpunktmäßiger Förderung einzelner Fächer; ~**slalom,** der (Ski): Slalom, der als Einzelwettbewerb u. nicht als Kombination (3 c) ausgetragen wird; ~**sprunglauf,** der (Ski): vgl. ~slalom; ~**training,** das (Sport): gezieltes Training zur Steigerung einer bestimmten sportlichen Leistung; ~**truppe,** die; ~**wissen,** das: spezielle Kenntnisse auf einem bestimmten Gebiet; ~**wörterbuch,** das: Wörterbuch, das den besonderen Wortschatz einer bestimmten Gruppe darstellt.

Spezialien [ʃpeˈtsi̯aːli̯ən] ⟨Pl.⟩ (veraltet): Besonderheiten, Einzelheiten; **Spezialisation** [ʃpetsi̯alizaˈtsi̯oːn], die; -, -en [frz. spécialisation] (selten): svw. ↑Spezialisierung; **spezialisieren** [...ˈziːrən] ⟨sw. V.; hat⟩ [unter Einfluß von frz. (se) spécialiser zu ↑spezial]: **1.** ⟨s. + sich⟩ sich, seine Interessen innerhalb eines größeren Rahmens auf ein bestimmtes Gebiet konzentrieren: nach dem Studium will er sich s.; diese Buchhandlung hat sich auf Frauenliteratur spezialisiert; Subjella hatte sich auf das Schieben mit Arzneimitteln spezialisiert (Kempowski, Uns 263); stark spezialisierte industrielle Betriebe; eine auf Kugellager, Meßgeräte -e Firma. **2.** (veraltend) einzeln, gesondert aufführen: die Firma hat die diversen Positionen auf ihrer Rechnung spezialisiert; ⟨Abl.:⟩ **Spezialisierung,** die; -, -en: **1.** das Sichspezialisieren (1). **2.** (veraltend) das Spezialisieren (2); **Spezialist** [...ˈlɪst], der; -en, -en [frz. spécialiste]: **a)** jmd., der besondere Kenntnisse, Fähigkeiten auf einem bestimmten Gebiet hat, der in einem bestimmten Fach spezielle Fähigkeiten erworben hat: ein S. für Fernmeldetechnik; ein S. in Finanzsachen; **b)** (volkst.) Facharzt; **-spezialist,** der; -en, -en: (bes. in der Werbespr.) in Zus. mit Subst. auftretendes u. zur beruflichen Aufwertung benutztes Grundwort, das ausdrücken soll, daß der Betreffende im Hinblick auf das ihm Best. Genannte bes. qualifiziert ist, z. B. Anzug-, Kofferspezialist; **Spezialistentum,** das; -s: [das] Spezialistsein; **Spezialität** [...liˈtɛːt], die; -, -en [frz. spécialité < spätlat. speciālitās = besondere Beschaffenheit]: **a)** etw., was als etw. Besonderes in Erscheinung tritt, als eine Besonderheit von jmdm., etw. bekannt ist, geschätzt wird: Mannemer Dreck (= ein Gebäck) ist eine Mannheimer S.; **b)** etw., was jmd. bes. gut beherrscht od. gerne tut, was jmd. bes. schätzt: das Restaurieren von Antiquitäten ist seine S.; Bohneneintopf ist seine S. (sein Lieblingsgericht); ⟨Zus.:⟩ **Spezialitätenrestaurant,** das: Restaurant, das vor allem bestimmte Spezialitäten (a), bes. zubereitete Gerichte anbietet; **speziell** [ʃpeˈtsi̯ɛl; frz. spécial < lat. speciālis = eigentümlich, zu: speciēs, ↑Spezies]: **I.** ⟨Adj.⟩ von besonderer, eigener Art; in besonderem Maße auf einen bestimmten, konkreten Zusammenhang o. ä. ausgerichtet, bezogen; nicht allgemein: -e Wünsche, Fragen, Angaben; keine -en Interessen haben; das ist ein -es Problem; sein -es Wissen auf diesem Gebiet ist ihm hier sehr von Nutzen; auf dein -es Wohl/(ugs.:) auf dein Spezielles (als Wunsch für jmds. Wohlergehen, mit dem man jmdm. zutrinkt); ich bin mein -er Freund (iron.; ich schätze ihn nicht, mit ihm habe ich schon oft Ärger gehabt u. bin daher nicht gut auf ihn zu sprechen); **II.** ⟨Adv.⟩ besonders (2 a), in besonderem Maße, vor allem; eigens: s. für Kinder angefertigte Möbel; daß die Freundlichkeiten ... nicht s. ihm (nicht ihm besonders) galten (Fallada, Herr 337); du s./s. du (ugs.; gerade, erst recht du) solltest dich s. nicht ihm (nicht ihm besonders) galten (Fallada, Herr 337); **Spezies** [ˈʃpeːtsi̯ɛs, ˈsp...], die; -, - [...tsi̯eːs; lat. speciēs = äußere Erscheinung; Art, zu: specere = sehen]: besondere, bestimmte Art, Sorte von etw., eine Gattung: dieser Film ist von einer ganz besonderen S. [von] Mensch.

Spezies- ~**kauf,** der (jur.): Kauf, bei dem im Vertrag die gekaufte Sache als einzelner Gegenstand bestimmt ist; Stückkauf (z. B. 100 Flaschen Gimmeldinger Meerspinne, Jahrgang 1977; Ggs.: Gattungskauf); ~**schuld,** die (jur.): Verpflichtung des Schuldners, etw. Bestimmtes zu tun (z. B. eine Arbeitsleistung zu erbringen, einen Gegenstand zu geben) od. zu unterlassen; Tatbestand, bei dem der Schuldner jmdm. eine bestimmte Sache u. nicht nur irgendeine schuldet; Stückschuld (Ggs.: Gattungsschuld); ~**taler,** der (früher): das geprägte Talerstück im Gegensatz zur Banknote.

Spezifik [ʃpeˈtsiːfik, sp...], die; - (bildungsspr.): das Spezifische einer Sache: die S. der Wirtschaftsstruktur eines Landes; **Spezifika:** Pl. von ↑Spezifikum; **Spezifikation** [ʃpetsifikaˈtsi̯oːn, sp...], die; -, -en [mlat. specificatio = Auflistung, Verzeichnis] **1.** das Spezifizieren (1). **2.** spezifizierendes

Verzeichnis, spezifizierte Aufstellung, Liste; **Spezifikum** [ʃpeˈtsiːfikʊm, sp...], das; -s, Spezifika [zu spätlat. specificus, ↑spezifisch]: **1.** Besonderheit, Eigentümlichkeit; typisches, charakteristisches Merkmal; das Spezifische: ein S. der Moschee ist das Minarett. **2.** (Med.) Heilmittel mit sicherer Wirkung gegen eine bestimmte Erkrankung od. Gruppe von Krankheiten; **spezifisch** [ʃpeˈtsiːfɪʃ, sp...] ⟨Adj.⟩ [frz. spécifique < spätlat. specificus = von besonderer Art, eigentümlich, zu lat. speciēs (↑Spezies) u. facere = machen]: **a)** für jmdn., etw. bes. charakteristisch, typisch, eigentümlich, ganz in den Betreffenden innewohnender Art: die -en Eigenarten, Besonderheiten der Menschenaffen; der -e Geruch von Pferd und Schaf; das, was man als den -en Stil der Adenauer-Ära empfindet (Dönhoff, Ära 14); das -e Gewicht (Physik; ↑Wichte); die -e Wärme (Physik; Wärme, die erforderlich ist, um 1 g eines Stoffes um 1° C zu erwärmen); **b)** ⟨intensivierend bei Adj.:⟩ in bes. charakteristischer, typischer Weise, typisch: diese Lebensweise ist s. englisch, amerikanisch; ein s. weibliches Verhalten; **Spezifität** [ʃpetsifiˈtɛːt, sp...], die; -, -en (bildungsspr.): für jmdn., etw. auf spezifischen Merkmalen beruhende Besonderheit; **spezifizieren** [...ˈtsiːrən, sp...] ⟨sw. V.; hat⟩ [spätmhd. specificīren < mlat. specificare] (bildungsspr.): im einzelnen darlegen, aufführen; detailliert ausführen: Auslagen, Ausgaben sp.; ⟨Abl.:⟩ **Spezifizierung,** die; -, -en (bildungsspr.); **Spezimen** [ˈʃpeːtsimən, 'sp..., österr.: ʃpeˈtsiːmən], das; -s, ...imina [...ˈtsiːmina; lat. specimen = Muster] (veraltet): Probestück, Muster.

Sphäre [ˈsfɛːrə], die; -, -n [lat. sphaera < griech. sphaĩra = (Himmels)kugel; schon mhd. sp(h)ēre, ahd. in: himelspēra]: **1.** Bereich, der jmdn., etw. umgibt: die private, geistige, politische S.; welche ... aus kleinbürgerlicher S. ... aufgestiegen war (Th. Mann, Krull 240). **2.** (in antiker Vorstellung) scheinbar kugelig die Erde umgebendes Himmelsgewölbe in seinen verschiedenen Schichten; Himmelskugel; * in höheren -n schweben (scherzh.; ↑Region 2).

Sphären- ~**gesang,** der: als fast überirdisch schön empfundener Gesang; ~**harmonie,** die: (nach der Lehre des altgriechischen Philosophen Pythagoras) das durch die Bewegung der Planeten entstehende kosmische, für das menschl. Ohr nicht hörbare, harmonische Tönen; ~**klänge** ⟨Pl.⟩: vgl. ~gesang; ~**musik,** die: **1.** svw. ↑~harmonie. **2.** vgl. ~gesang.

sphärisch [ˈsfɛːrɪʃ] ⟨Adj.⟩ [frz. sphérique < spätlat. sph(a)ericus < griech. sphairikós]: **1.** die Himmelskugel betreffend: -e Astronomie. **2.** (Math.) auf die Kugel, die Fläche einer Kugel bezogen, damit zusammenhängend: -e Trigonometrie; **Sphäroid** [sfɛroˈiːt], das; -[e]s, -e [zu lat. sphaeroīds < griech. sphairoeidés = kugelförmig]: **1.** kugelähnlicher Körper (Zeug, seine Oberfläche). **2.** Rotationsellipsoid (a; Geol. B. der Erdkörper); **sphäroidisch** [...ˈiːdɪʃ] ⟨Adj.⟩; o. Steig.): von der Form eines Sphäroids (1); **Sphärolith** [...ˈliːt, auch: ...lɪt], der; -s u. -en, -e[n] [↑-lith] (Mineral.): kugeliges mineralisches Aggregat (3) aus strahlenförmig angeordneten Bestandteilen; ⟨Abl.:⟩ **sphärolithisch** [...ˈliːtɪʃ, auch: ...lɪtɪʃ] ⟨Adj.; o. Steig.⟩ (Mineral.): (vom Gefüge mancher magmatischer Gesteine) von kugeliger Form u. strahlenförmigem Aufbau; **Sphärometer** [...ˈmeːtɐ, auch - [↑-meter] (Optik): Gerät zur exakten Bestimmung des Krümmungsradius von Kugelflächen, bes. von Linsen.

Sphen [sfeːn], der; -s, -e [griech. sphén = Keil, nach der Form der Kristalle]: svw. ↑Titanit (1); **Sphenoid** [sfenoˈiːt], das; -[e]s, -e [zu griech. sphēnoeidés = keilförmig] (Mineral.): keilförmige Kristallform.

Sphingen: Pl. von ↑Sphinx (1).

Sphinkter [ˈsfɪŋktɐ], der; -s, -e [sfɪŋkˈteːrə; griech. sphigktér, zu: sphíggein = zuschnüren (Anat.): svw. ↑Ring-, Schließmuskel (1).

Sphinx [sfɪŋks; lat. Sphīnx < griech. Sphígx, viell. zu: sphíggein (↑Sphinkter) in der Bed. „(durch Zauber) festbinden"; 2: nach dem weiblichen Ungeheuer der griech. Mythologie, das jeden tötete, der das ihm aufgegebene Rätsel nicht lösen konnte]: **1.** die; -, -e (Archäol. meist: der; -, -e u. Sphingen) ägyptisches Steinbild in Löwengestalt, meist mit Männerkopf, als Sinnbild des Sonnengottes od. des Königs. **2.** die; -, -: rätselhafte Person od. Gestalt.

Sphragistik [sfraˈgɪstɪk, die; - [zu griech. sphragistikós = zum Siegeln gehörend, zu: sphragís = Siegel]: Wissenschaft, die aus der rechtlichen Funktion u. Bedeutung des Siegels (1 a) befaßt; Siegelkunde; **sphragistisch** ⟨Adj.⟩ (sphragis. sph(a)ericus < griech. die Sphragistik betreffend.

Sphygmograph [sfygmo-], der; -en, -en [zu griech. sphygmós = Puls u. ↑-graph] (Med.): *Gerät zur Aufzeichnung des Pulses* (1 a); **Sphygmographie,** die; -, -n [...i:ən; ↑-graphie] (Med.): *Aufzeichnung des Pulses* (1 a) *mit Hilfe eines Sphygmographen;* **Sphygmomanometer,** das; -s, - (Med.): *einfaches Gerät zum Messen des Blutdrucks.*

spianato [spja'na:to] ⟨Adv.⟩ [ital. spianato, eigtl. = eben, flach] (Musik): *einfach, schlicht.*

spiccato [spi'ka:to] ⟨Adv.⟩ [ital. spiccato, zu: spiccare = (deutlich) hervortreten] (Musik): *(durch neuen Bogenstrich bei jedem Ton) mit deutlich abgesetzten Tönen [zu spielen]* (Vortragsanweisung); vgl. saltato; ⟨subst.:⟩ **Spiccato** [-], das; -s, -s u. ...ti (Musik): *die Töne deutlich voneinander absetzendes Spiel bei Streichinstrumenten.* Vgl. Saltato.

Spickaal ['ʃpɪkǀaːl], der; -[e]s, -e [zu mniederd. spik = trokken, geräuchert, volksetym. angelehnt an ↑Speck (bes. nordd.): *Räucheraal.*

Spickel ['ʃpɪkl̩], der; -s, - [wohl über das Roman. zu lat. spiculum = Spitze, Stachel, Vkl. von: spīca, ↑Speicher] (schweiz.): *Zwickel (an Kleidungsstücken).*

spicken ['ʃpɪkn̩] ⟨sw. V.; hat⟩ [1: mhd. spicken, zu ↑Speck; 4: viell. übertr. von (2) od. Intensivbildung zu ↑spähen]: **1.** *(mageres) Fleisch vor dem Braten mit etw., bes. mit Speckstreifen, versehen, die man mit einer Spicknadel in das Fleisch hineinbringt (damit es bes. saftig, würzig wird):* den Braten s.; ein mit Trüffeln gespickter Rehrücken. **2.** (ugs.) *mit etw. [zu] reichlich versehen, ausstatten:* eine Rede mit Zitaten s.; das Diktat war mit Fehlern gespickt; eine gespickte *(mit viel Geld gefüllte)* Brieftasche; ihre ... mit MGs gespickten Unterstände (Plievier, Stalingrad 313). **3.** (salopp) *bestechen:* er hat den Beamten ordentlich gespickt, um die Wohnung zu bekommen. **4.** (landsch.) *(von Schülern) heimlich abschreiben:* seinen Nachbarn bei der Klassenarbeit s. lassen; der Schüler hat bei, von seinem Nachbarn gespickt; ⟨subst.:⟩ beim Spicken erwischt werden; ⟨Abl.:⟩ **Spicker,** der; -s, - (landsch.): **1.** *jmd., der spickt* (4). **2.** (Schülerspr.) svw. ↑Spickzettel.

Spickgans, die; -, ...gänse [zum 1. Bestandteil vgl. Spickaal] (landsch., bes. nordd.): *geräucherte Gänsebrust.*

Spicknadel, die; -, -n [zu ↑spicken (1)]: *mit aufklappbarer Öse versehener nadelartiger Gegenstand, mit dem man spickt* (1); **Spickzettel,** der; -s, - [zu ↑spicken (4)] (landsch. Schülerspr.): *kleiner Zettel mit Notizen, von dem ein Schüler während einer Klassenarbeit heimlich abschreibt.*

Spider ['ʃpajdɐ, sp.., engl.: 'spaıdə], der; -s, - [engl. spider = Spinne] (Kfz-W., Wagen, eigtl. = Spinne): svw. ↑Roadster.

spie [ʃpiː]: ↑speien; **spieb** [ʃpiːp]: ↑speiben.

Spiegel ['ʃpiːɡl̩], der; -s, - [mhd. spiegel, über das Roman. < lat. speculum, ↑Spekulum]: **1. a)** *Gegenstand aus Glas od. Metall, dessen glatte Fläche optische Erscheinungen, das, was sich vor ihr befindet, als Spiegelbild zeigt:* ein runder, ovaler, rechteckiger, gerahmter S.; ein blanker, blinder, trüber, fleckiger, beschlagener S.; an der Wand hing ein S.; er zog einen kleinen S. aus der Tasche; in den S. sehen, schauen, blicken; sich im S. prüfend betrachten; sie stand vor dem S. und kämmte sich; sie steht ständig vor dem S. (als Vorwurf, weil sie so eitel ist); R der S. lügt nicht *(im Spiegel sieht man sich so, wie man wirklich aussieht);* Ü seine Romane sind ein S. des Lebens, unserer Zeit; Ein schönes Jahr ... im S. der öffentlichen Berichterstattung (Th. Mann, Hoheit 79); **jmdm. den S. vorhalten (jmdn. deutlich auf seine Fehler hinweisen); sich ⟨Dativ⟩ etw. hinter den S. stecken können (ugs.; 1. svw. sich etw. an den ↑Hut stecken können; 2. etw. beherzigen müssen); sich ⟨Dativ⟩ etw. (bes. ein Schriftstück) nicht hinter den S. stecken (ugs.; etw., was auf den Betreffenden ein ungünstiges Licht wirft, andere nicht sehen lassen):* dein Zeugnis wirst du dir wohl nicht hinter den S. stecken; **b)** (Med.) svw. ↑Spiegelung. **2. a)** *Oberfläche eines Gewässers:* der S. des Sees glänzte in der Sonne, kräuselte sich im Wind; **b)** *Wasserstand:* der S. des Flusses ist seit gestern um 10 cm gesunken. **3.** (Med.) *Gehalt an bestimmten Stoffen in einer Flüssigkeit des Körpers:* die Nieren speichern Glucose bis zu einem S. von 150 mg in 100 ml Blut. **4. a)** *seidener Rockaufschlag:* die S. des Fracks glänzten; **b)** *andersfarbiger Besatz auf dem Kragen einer Uniform.* **5.** (Zool., Jägerspr.) **a)** *heller Fleck um den After bestimmter Tiere* (z. B. beim Reh-, Rot- u. Damwild); **b)** *andersfarbige Zeichnung auf den Flügeln bestimmter Vögel* (z. B. Enten). **6.** (Schiffbau) *senkrecht od. schräg stehende ebene Platte,*

die den Abschluß des Schiffsrumpfes bildet: eine Jolle mit S. **7.** *schematische Darstellung, Übersicht* (z. B. in Form einer Liste): die Zeitschrift veröffentlichte einen S. der Lebenshaltungskosten. **8. a)** (Druckw.) svw. ↑Satzspiegel; **b)** (Buchw.) svw. ↑Dublüre (2). **9. a)** (Archit.) *flaches, häufig mit Fresken o. ä. verziertes mittleres Feld des Spiegelgewölbes;* **b)** (Tischlerei) *Türfüllung.* **10.** *(im M.A.) meist in Prosa verfaßtes, moralisch-religiöses, juristisches od. satirisches Werk.* **11.** *innerstes Feld einer Zielscheibe.*

spiegel-, Spiegel-: ~**bild,** das: *von einem Spiegel o. ä. reflektiertes, seitenverkehrtes Bild:* sie betrachtete ihr S. im Schaufenster; Ü die Literatur als S. gesellschaftlicher Entwicklung, dazu: ~**bildlich** ⟨Adj.; o. Steig.⟩; ~**blank** ⟨Adj.; o. Steig.⟩: *stark glänzend, widerspiegelnd blank; so blank, daß sich jmd., etw. darin spiegelt:* die Schuhe s. polieren; ~**ei,** das [nach dem spiegelnden Glanz des Dotters]: *Ei, das in eine Pfanne geschlagen u. darin gebraten wird, wobei der Dotter ganz bleibt; Setzei;* ~**fechter,** der (abwertend): *jmd., der Spiegelfechterei treibt;* ~**fechterei** [-fɛçtǝ'raı], die; -, -en [eigtl. = das Fechten vor dem Spiegel mit seinem eigenen Bilde, also zum Schein] (abwertend): **a)** ⟨o. Pl.⟩ *heuchlerisches, nur zum Schein gezeigtes Verhalten, mit dem jmd. getäuscht werden soll; Sophisterei:* alles, was er spricht, tut, ist nichts als S.; **b)** *etw., was nur zum Schein, um jmdn. zu täuschen, getan wird:* alle seine Versprechungen sind bloße S.; ~**fernrohr,** das (Optik): svw. ↑Reflektor (3); ~**galerie,** die: *(bes. in barocken Schlössern) mit vielen Spiegeln ausgestattete Galerie* (2); ~**gewölbe,** das [zu ↑Spiegel (9 a)] (Archit.): *nur an den Rändern gewölbte, in der Mitte flache Decke eines Raumes;* ~**glas,** das ⟨Pl. -gläser⟩: **a)** ⟨o. Pl.⟩ *zur Herstellung von Spiegeln verwendetes, beidseitig geschliffenes u. poliertes Flachglas;* **b)** (selten) *Spiegel* (1 a): Das Menschlein ... lächelte ins S. (Lentz, Muckefuck 10); ~**glatt** ⟨Adj.; o. Steig.⟩: *glänzend u. glatt:* der See war s.; das Parkett war s. gebohnert; die Straße war s. [gefroren]; ~**gleich** ⟨Adj.; o. Steig.⟩ (veraltet): *symmetrisch,* dazu: ~**gleichheit,** die (veraltet): *Symmetrie;* ~**kabinett,** das: vgl. ~galerie; ~**karpfen,** der: *als Speisefisch gezüchteter Karpfen mit wenigen sehr großen, glänzenden Schuppen;* ~**malerei,** die (Kunst): **1.** ⟨o. Pl.⟩ *Art der Hinterglasmalerei* (1), *bei der [stellenweise] Stücke von spiegelnder Metallfolie auf das Glas aufgebracht werden.* **2.** *in der Technik der Spiegelmalerei* (1) *angefertigtes Bild;* ~**objektiv,** das (Fot.): *Teleobjektiv mit extrem engem Bildwinkel u. entsprechend langer Brennweite, das mit Spiegeln [u. Linsen] als optischen Elementen arbeitet;* ~**reflexkamera,** die (Fot.): *Kamera mit eingebautem Spiegel, der das vom Objektiv erfaßte Bild auf eine Mattscheibe wirft, so daß im Sucher ein genaues Abbild von dem erscheint, was das Objektiv einfängt;* ~**saal,** der: vgl. ~galerie; ~**scheibe,** die: *Scheibe aus Spiegelglas;* ~**schleifer,** der: *Glasschleifer, der Spiegelglas* (a) *schleift;* ~**schrank,** der: *Schrank mit außen an die Türen eingesetzten Spiegeln;* ~**schrift,** die: *seitenverkehrte Schrift:* in S. schreiben; ~**strich,** der [der Strich hat beim Erstellen eines ↑Satzspiegels eine bestimmte drucktechnische Bed.] (Schriftu. Druckw.): *der Gliederung dienender waagerechter Strich am Anfang eines eingerückten Absatzes;* ~**teleskop,** das (Optik): svw. ↑Reflektor (3); ~**tisch,** der: *Frisiertisch mit Spiegel.*

spiegelig ⟨Adj.; Steig. ungebr.⟩ [zu ↑Spiegel] (selten): *eine glänzende, spiegelähnliche Oberfläche habend; Licht (glänzend) widerspiegelnd:* ... indem er das Gesicht dem Monde zuwandte, der ... glänzen ließ (Th. Mann, Joseph 110); **spiegeln** ['ʃpiːɡl̩n] ⟨sw. v.; hat⟩ [mhd. spiegeln = wie ein Spiegel glänzen]: **1. a)** *(wie ein Spiegel Lichtstrahlen zurückwerfend) glänzen:* das Parkett spiegelt [im Licht, vor Sauberkeit]; spiegelnde Lackschuhe; **b)** *infolge von auftreffendem Licht blenden* (1): das Bild war schlecht zu erkennen, weil das Glas spiegelte. **2. a)** ⟨s. + sich⟩ *sich widerspiegeln, irgendwo als Spiegelbild erscheinen:* die Bäume spiegeln sich im Fluß, auf dem Wasser; die Sonne spiegelt sich in den Fensterscheiben; Ü in ihrem Gesicht spiegelte sich Freude; in seinen Büchern spiegelt sich der Geist der Zeit; **b)** *das Spiegelbild von etw. zurückwerfen:* die Glastür spiegelt die vorüberfahrenden Autos; Ü ihre Augen spiegelten *(zeigten)* Angst; seine Bücher spiegelten die Not des Krieges. **3.** ⟨s. + sich⟩ (selten) *sich im Spiegel, in einer spiegelnden Fläche betrachten:* sie spiegelt sich in allen Schaufenstern. **4.** (Med.) *mit dem Spekulum betrachten, untersuchen:* den Kehlkopf, den Darm s.; ⟨Abl.:⟩ **Spiege-**

lung, die; -, -en [spätmhd. spiegelunge]: **a)** *das Spiegeln;* **b)** *das Gespiegeltwerden;* **c)** *Spiegelbild:* Ü dichterische -en von Vergangenheit und Gegenwart; ⟨Zus.:⟩ **spiegelungsgleich** ⟨Adj.; o. Steig.⟩ (Geom.): svw. ↑symmetrisch; ⟨Abl.:⟩ **Spiegelungsgleichheit,** die; - (Geom.); **Spiegelung,** die; -, -en: selten für ↑Spiegelung.

Spieker ['ʃpiːkɐ], der; -s, - [mniederd. spiker, viell. verw. mit lat. spīculum, ↑Spickel] (Schiffbau): *Nagel mit flachrechteckigem Querschnitt;* **spiekern** ['ʃpiːkɐn] ⟨sw. V.; hat⟩ (Schiffbau): *mit Spiekern [fest]nageln.*

Spiel [ʃpiːl], das; -[e]s, -e [mhd., ahd. spil, eigtl. wohl = Tanz(bewegung)]: **1. a)** *Tätigkeit, die ohne bewußten Zweck zum Vergnügen, zur Entspannung, aus Freude an ihr selbst u. an ihrem Resultat ausgeübt wird; das Spielen* (1 a): sie sah dem S. der Kätzchen zu; das Kind war ganz in sein S. [mit den Puppen, den Bauklötzchen] vertieft; die Schularbeiten schafft er wie im S. *(mühelos);* seine Eltern ließen ihm nach seiner Arbeit sein freies S.; *(kann er tun, was er will);* **b)** *Spiel* (1 a), *das nach bestimmten Regeln von einer Gruppe von Personen [als Wettkampf] durchgeführt wird:* ein lustiges, unterhaltsames, lehrreiches S.; -e für Erwachsene und Kinder; das königliche S. *(Schach;)* die Olympischen -e; ein S. vorschlagen, machen, spielen, abbrechen, gewinnen, verlieren; dieses S. hast du gemacht *(gewonnen);* bei einem S. mitmachen, zuschauen; es sind noch drei S. offen *(Roulette).* machen Sie Ihren Einsatz)!; ein verbotenes S.; machen Sie Ihr S. *(Roulette).* machen Sie Ihren Einsatz)!; in ein S. verfallen, ergeben sein; sein Geld beim, im S. verlieren; R das S. ist aus *(die Sache ist verloren, vorbei);* Spr Pech im S., Glück in der Liebe; Ü ein ehrliches, offenes S.; Spionage ist ein gewagtes, gefährliches S.; **d)** *nach bestimmten Regeln erfolgender sportlicher Wettkampf, bei dem zwei Parteien um den Sieg kämpfen:* ein faires, spannendes, hartes S.; das S. steht, endete 1 : 1, unentschieden; das S. findet heute abend statt; ein S. anpfeifen, abbrechen, neu ansetzen, austragen, wiederholen, bestreiten, absolvieren; die Mannschaft lieferte ein tolles S.; sich ein S. der Bundesliga ansehen; einen Spieler aus dem S. nehmen, ins S. nehmen, schicken. **2.** ⟨o. Pl.⟩ *Art u. Weise, wie ein Spieler, eine Mannschaft spielt* (3 b): ein defensives, offensives S. bevorzugen; dem Gegner das eigene S. aufzwingen; in der 2. Halbzeit fanden die Borussen zu ihrem S.; kurzes, langes S. *(Golf; das Schlagen kurzer, langer Bälle).* **3.** *einzelner Abschnitt eines längeren Spiels* (1 b, c, d) *(beim Kartenspiel, Billard o. ä., beim Tennis):* wollen wir noch ein S. machen?; dieses S. hast du gewonnen; beim Davis-Cup gewann der Australier nur die ersten beiden -e des ersten Satzes. **4. a)** *Anzahl zusammengehörender, zum Spielen (bes. von Gesellschaftsspielen) bestimmter Gegenstände:* das S. ist nicht mehr vollständig; sie holte einige -e, stellte ein S. auf; ein neues S. [Karten] kaufen; **b)** (Fachspr.) svw. ↑Satz (6): ein S. Stricknadeln *(fünf gleiche Stricknadeln, z. B. zum Stricken von Strümpfen);* ein S. Saiten. **5.** ⟨o. Pl.⟩ **a)** *künstlerische Darbietung, Gestaltung einer Rolle durch einen Schauspieler:* das gute, schlechte, natürliche, überzeugende S. *(eines Schauspielers);* sie begeisterte das Publikum durch ihr S.; **b)** *Darbietung, Interpretation eines Musikstücks:* das gekonnte, temperamentvolle, brillante S. des Pianisten; des Geigers, die Geige zuhören, lauschen; die Regimentskapelle verließ den Platz mit klingendem S. (geh.; *mit Marschmusik).* **6.** *[einfaches] Bühnenstück, Schauspiel:* ein S. für Laiengruppen; die geistlichen -e des Mittelalters; ein S. im S. (Literaturw.; *in ein Bühnenwerk in Form einer Theateraufführung eingefügte dramatische Handlung od. Szene).* **7.** (schweiz.) *[Militär]musikkapelle, Spielmannszug:* das S. der 3. Division zog auf. **8.** ⟨o. Pl.⟩ **a)** *das Spielen* (10 a): das S. ihrer Hände, Augen; das S. der Muskeln; das Wellen beobachten; Ü das S. der Gedanken der Phantasie; das freie S. der Kräfte; ein seltsames S. der Natur *(eine seltsame Erscheinungsform in der Natur);* **b)** (seltener) *das Spielen* (10 b). **9.** *Handlungsweise, die etw., was Ernst erfordert, leichtnimmt:* deine Gefühle interessieren ihn nicht, das ist alles nur [ein] S.; das S. mit der Liebe; das war ein S. mit dem Leben *(war lebensgefährlich);* das S. zu weit treiben *(in einer Sache zu weit gehen);* ein S. mit jmdm./etw. treiben *(jmdn., etw. nicht ernst nehmen u. dementsprechend [be]handeln);* ein falsches/doppeltes S. *(eine unehrliche Vorge-*

hensweise); ein abgekartetes S.; R genug des grausamen -s! *(hören wir auf damit!).* **10.** *Bewegungsfreiheit von zwei ineinandergreifenden od. nebeneinanderliegenden [Maschinen]teilen;* Spielraum: die Lenkung hat zu viel S. **11.** (Jägerspr.) *Schwanz des Birkhahns, Fasans, Auerhahns.* **12.** * *das S. hat sich gewendet* (↑Blatt 4); *ein S. mit dem Feuer* (1. *gewagtes, gefährliches Tun.* 2. *unverbindliches Flirten, Kokettieren);* *bei jmdm. gewonnenes S. haben* (schon im voraus wissen, daß der Betreffende bei jmdm. keine Schwierigkeiten im Hinblick auf die Verfolgung seines Zieles haben wird); *[mit jmdm., etw.] ein leichtes S. haben* (mit jmdm., etw. leicht fertig werden); *das S. verloren geben* (eine Sache als aussichtslos aufgeben); *auf dem S. stehen* (in Gefahr sein, verlorenzugehen, Schaden zu nehmen o. ä.): bei seiner Operation steht sein Leben auf dem S.; *etw. aufs S. setzen* (etw. [leichtfertig] riskieren, in Gefahr bringen): seinen guten Ruf aufs S. setzen; *jmdn., etw. aus dem S. lassen* (jmdn., etw. nicht in etw. hineinziehen): laß dabei meine Mutter aus dem S.!; *aus dem S. bleiben* (nicht einbezogen, nicht berücksichtigt werden); *[mit] im S. sein* (mitwirken); *jmdn., etw. ins S. bringen* (jmdn., etw. [in etw.] mit einbeziehen): *jmdn., etw. ins S. bringen* (jmdn., etw. [in etw.] mit einbeziehen); *ins S. kommen* (wirksam werden).

spiel-, Spiel-: ~**abbruch,** der; ~**alter,** das: *Alter, in dem ein Kind vorwiegend spielt;* ~**anzug,** der: *Anzug, den ein Kind zum Spielen trägt;* ~**art,** die: *leicht abweichende Sonderform von etw., was in verschiedenen [Erscheinungs]formen vorkommt; Variante:* die Jazz in allen seinen -en; ~**automat,** der: *Automat für Glücksspiele, den man durch Einwurf einer Münze in Gang setzt;* ~**ball,** der: **1. a)** (Ballspiele) *der in einem Spiel benutzte Ball;* **b** (svw. ↑Karambole; **c)** (Tennis) *zum Gewinn eines Spieles* (3) *erforderlicher Punkt.* **2.** *Person od. Sache, die jmds. od. einer Sache machtlos ausgeliefert ist:* ein S. der Götter, des Schicksals sein; das Boot war ein S. der Wellen; ~**bank,** die ⟨Pl. -banken⟩: svw. ↑~kasino; ~**beginn,** der; ~**bein,** das: **a)** (Sport) *Bein, das bei einer sportlichen Übung zum Balltreten, Schwungholen o. ä. dient;* **b)** (Kunstwiss.) *im klassischen Kontrapost das den Körper nur leicht stützende, unbelastete Bein* (Ggs.: Standbein b); ~**berechtigung,** die; (Sport); ~**brett,** das: **1.** (entsprechend markiertes) *Brett für Brettspiele.* **2.** (Basketball) *Brett, an dem der Korb* (3 a) *hängt;* ~**dauer,** die; ~**dose,** die: *mechanisches Musikinstrument in Form einer Dose od. eines Kastens, das, wenn man es aufzieht, eine od. mehrere Melodien spielt;* ~**ecke,** die; ~**einsatz,** der: *beim [Glücks]spiel eingesetztes Geld; Mise* (2); ~**ende,** das; ~**fähig** ⟨Adj.; o. Steig.⟩: nach dem Unfall ist er nun wieder s.; ~**feld,** das: *abgegrenzte, markierte Fläche für sportliche Spiele;* dazu: ~**feldhälfte,** die: er paßte in die gegnerische S.; ~**figur,** die: *zu einem Brettspiel gehörende [kleine] Figur;* ~**film,** der: *(der Unterhaltung dienender) Film von bestimmter Länge mit durchgehender Handlung (im Unterschied zum Dokumentar- od. Kulturfilm);* ~**fläche,** die: svw. ↑~feld; ~**folge,** die; ~**form,** die (selten): svw. ↑~art; ~**frei** ⟨Adj.; o. Steig.⟩: nicht adv.: *ohne Spiel* (1 b, 5 a), Vorstellung: ein -er Tag; der Verein ist dieses Wochenende s.; ~**führer,** der (Sport): *Führer; Kapitän, Sprecher einer Mannschaft* (1 a); Mannschaftsführer (b), -kapitän; ~**gefährte,** der: *Kind in bezug auf ein anderes Kind, mit dem es öfter zusammen spielt;* ~**geld,** das: **1.** *für bestimmte Spiele als Spieleinsatz imitiertes Geld.* **2.** ~einsatz; ~**gemeinschaft,** die: vgl. Sportgemeinschaft; ~**hahn,** der [zu ↑Spiel (11) od. nach dem Gebaren bei der Balz] (Jägerspr.): svw. ↑Birkhahn; ~**hölle,** die (abwertend): Spielbank; Räumlichkeit, in der Glücksspiele gespielt werden; ~**höschen,** das: vgl. ~anzug; ~**jahr,** das: **a)** (Sport) *Zeitraum zur jeweils einmaligen Abwicklung der Meisterschaftsspiele umfaßt;* **b)** vgl. ~zeit (1 a); ~**kamerad,** der: svw. ↑~gefährte; ~**karte,** die: *mit Bildern u. Symbolen bedruckte einzelne Karte eines Kartenspiels,* dazu: ~**kartenfarbe,** die: svw. ↑Farbe (4); ~**kartenwert,** der: *Wert einer Spielkarte in einem Kartenspiel;* ~**kasino,** das: *gewerbliches Unternehmen, in dem um Geld gespielt wird;* ~**kind,** das. Der im Spielalter; ~**klasse,** die (Sport): *Klasse (4), in die Mannschaften nach ihrer Leistung eingestuft werden;* ~**kreis,** der: *Gruppe von Personen, die [in ihrer Freizeit] zusammen musizieren od. Theater spielen;* ~**leidenschaft,** die: *Leidenschaft für Glücksspiele;* ~**leiter,** der: **a)** svw. ↑Regisseur; **b)** jmd. der (bes. im Fernsehen) einen Wettspiel, Quiz leitet; ~**leitung,** die: **1.** Regie. **2. a)** ⟨o. Pl.⟩ *Leitung* (1 a) *eines Spiels;* **b)** *Leitung* (1 b) *eines Spiels;* ~**macher,** der (Sport Jargon): *Spieler, der das Spiel seiner Mannschaft*

entscheidend bestimmt; ~mann, der ⟨Pl. -leute⟩: **1.** *fahrender Sänger im MA., der Musikstücke, Lieder [u. artistische Kunststücke] darbot.* **2.** *Mitglied eines Spielmannszuges,* zu 1: ~mannsdichtung, die: **1.** *die den Spielleuten zugeschriebene Dichtung.* **2.** (Literaturw.) *Gruppe frühhöfischer Epen, die in schwankhafter Weise Begebenheiten bes. der Kreuzzüge erzählen,* ~mannsepos, das: vgl. ~mannsdichtung (2), ~mannspoesie, die: vgl. ~mannsdichtung (1), zu 2: ~mannszug, der: *bes. aus Trommlern u. Pfeifern bestehende Musikkapelle eines Zuges (einer militärischen Einheit, der Feuerwehr, eines Vereins o. ä.);* ~marke, die: *kleine, flache, runde od. eckige Scheibe aus Pappe, Kunststoff o. ä., die bei Spielen das Geld ersetzt;* [1]*Fiche* (1); *Jeton* (a); vgl. Chip (1); ~meister, der (DDR): svw. ↑~leiter (b); ~minute, die (Sport): *[bestimmte] Minute der Spielzeit:* das Tor fiel in der 10. S.; ~münze, die: vgl. ~geld (1); *Jeton* (a); ~musik, die: *auf die Musik des Barocks zurückgreifende, auch von Laien relativ leicht zu spielende Instrumentalmusik;* ~oper, die (Musik): *dem Singspiel ähnliche deutsche komische Oper;* ~pädagogik, die: *Zweig der Pädagogik, der sich mit dem Spiel als erzieherischem Mittel befaßt;* ~pause, die: *Pause zwischen zwei Abschnitten eines Spiels;* ~pfeife, die: *eine der Pfeifen des Dudelsacks, Schalmei* (3); ~plan, der: **a)** *Gesamtheit der für die Spielzeit einer Bühne vorgesehenen Stücke:* ein Stück, eine Oper auf den S. setzen, in den S. aufnehmen, vom S. absetzen; **b)** *über den Spielplan* (a) *eines bestimmten Zeitraumes Auskunft gebendes Programm* (2) *einer od. mehrerer Bühnen;* ~platz, der: *[mit Spielgeräten (z. B. Wippen, Rutschbahn) ausgestatteter] abgegrenzter Platz im Freien zum Spielen für Kinder;* ~ratte, die (ugs. scherzh.): **1.** *jmd., der an etw. herumspielt* (1): du kannst deine Hände auch nicht einen Augenblick stillhalten, du S.! **2.** *jmd., bes. ein Kind, das oft, immer wieder bestimmte Spiele spielt;* ~raum, der: *gewisser freier Raum, der den ungehinderten Ablauf einer Bewegung, das ungehinderte Funktionieren von etw. ermöglicht, gestattet:* keinen, genügend S. haben; Ü Spielräume für die schöpferische Phantasie; das Gesetz läßt der Auslegung weiten S.; ~regel, die: *Regel, die beim Spielen eines Spiels beachtet werden muß:* -n für Fußball, Hockey, Schach; die -n beachten; gegen die -n verstoßen; Ü die politischen, demokratischen -n kennen; das verstößt gegen alle -n der Diplomatie; ~runde, die: *Runde* (3 b) *bei einem Spiel;* ~saal, der: *(bes. in einem Spielkasino) Saal, in dem gespielt wird;* ~sachen ⟨Pl.⟩: svw. ↑~zeug (a); ~saison, die: **1.** (bes. schweiz.) svw. ↑~zeit (1 a). **2.** (Sport) svw. ↑~jahr (a); ~schar, die: *bes. von Jugendlichen gebildeter Spielkreis;* ~schuld, die ⟨meist Pl.⟩: *beim Glückspiel entstandene Schuld* (1); ~schule, die: **1.** *Kursus bes. für verhaltensgestörte Kinder, in dem sie spielen lernen sollen.* **2.** (veraltend) svw. ↑Kindergarten; ~stand, der: *Stand* (4 a) *eines sportlichen Spiels:* nach der 1. Halbzeit war der S. 1:1; ~stein, der: *zu einem Brettspiel gehörender kleiner Gegenstand, der auf die jeweiligen Felder gesetzt wird;* ~straße, die: *für den Durchgangsverkehr gesperrte Straße, die zum Spielen für Kinder freigegeben ist;* ~stunde, die: *Freistunde in der Schule, während deren die Kinder spielen dürfen;* ~tag, der: *Tag einer Saison, in der sportliche Spiele ausgetragen werden:* heute war der 3. S. der Bundesliga; ~teufel, der ⟨o. Pl.⟩ (emotional): *große Leidenschaft für Glückspiele:* vom S. besessen sein; ~theorie, die (Math., Kybernetik): *von den Regeln vom Spielen, deren Ausgang nicht vom Zufall, sondern vom Verhalten der Spieler abhängt (z. B. Schach), ausgehende Theorie, die die durch das Spielregeln gegebenen Möglichkeiten des Handelns analysiert u. auf wirtschaftliche, politische u. a. meist Konflikte überträgt, um so die optimalen Strategien zu deren Bewältigung zu ermitteln;* ~therapie, die (Psych.): *Form der Psychotherapie, die (bes. bei Kindern) versucht, im spielerischen Darstellen u. Durchleben psychische Konflikte zu bewältigen;* ~tisch, der: **1.** *[kleiner] Tisch zum Spielen bes. von Brett- u. Kartenspielen.* **2.** *Teil der Orgel, an dem sich das Manuale, Pedale u. Registerknöpfe befinden u. an dem der Spieler sitzt;* ~trieb, der: *Lust, Freude, Vergnügen am Spiel, an spielerischer Betätigung;* ~uhr, die: vgl. ~dose; ~verbot, das: *Verbot, an einem sportlichen Spiel teilzunehmen;* ~verderber, der: *jmd., der durch sein Verhalten, seine Stimmung anderer die Freude an etw. nimmt:* sei [doch] kein S.!; kein S. sein wollen; ~waren ⟨Pl.⟩: *als Waren angebotenes Spielzeug für Kinder,* dazu: ~warengeschäft, das, ~warenhändler, der, ~warenhandlung, die,

~warenindustrie, die; ~weise, die: *Art zu spielen* (1 c; 3 a, b; 5 a; 6 a); ~werk, das: *Mechanismus einer Spieldose od. -uhr;* ~wiese, die: vgl. ~platz; Ü die Partei zur S. für Theoriediskussionen machen; ~witz, der (Sport, bes. Fußball): *Einfallsreichtum beim Spiel;* ~zeit, die: **1. a)** *Zeitabschnitt innerhalb eines Jahres, während dessen in einem Theater Aufführungen stattfinden:* der Sänger bekam einen Vertrag für eine S.; **b)** *Zeit, während deren ein Film auf dem Programm steht:* der Western wurde nach einer S. von nur einer Woche abgesetzt. **2.** (Sport) *Zeit, die zum Austragen eines Spieles vorgeschrieben ist,* dazu: ~zeithälfte, die (Sport), ~zeitverlängerung, die (Sport); ~zeug, das: **a)** ⟨o. Pl.⟩ *Gesamtheit der zum Spielen verwendeten Gegenstände:* das Kind räumt sein S. weg; **b)** *einzelner Gegenstand zum Spielen:* ihr liebstes S. ist der Stoffhund; der Junge wünscht sich zu Ostern ein neues S.; dazu: ~zeugeisenbahn, die: *kleine Nachbildung einer Eisenbahn zum Spielen,* ~zeugmodell, das: *Nachbildung von etw. zum Spielen,* ~zeugpistole, die: vgl. ~zeugeisenbahn; ~zimmer, das: *Zimmer zum Spielen;* ~zug, der: **a)** *das Ziehen eines Steines od. einer Figur bei einem Brettspiel;* **b)** (Sport) *Aktion, bei der sich mehrere Spieler einer Mannschaft den Ball zuspielen.*

spielbar ['ʃpiːlbaːɐ̯] ⟨Adj.; o. Steig.; nicht adv.⟩: *so beschaffen, daß es auch gespielt werden kann:* diese Etüde, dieses Drama ist kaum s.; ⟨Abl.:⟩ **Spielbarkeit,** die; -; **spielen** ['ʃpiːlən] ⟨sw. V.; hat⟩/vgl. spielend/ [mhd. spiln, ahd. spilön, urspr. = sich lebhaft bewegen]: **1. a)** *sich zum Vergnügen, Zeitvertreib u. allein aus Freude an der Sache selbst auf irgendeine Weise betätigen, mit etw. beschäftigen; sich mit etw. vergnügen:* die Kinder spielen [miteinander, im Hof, im Sandkasten]; mit einer Puppe, dem Ball, der elektrischen Eisenbahn s.; du darfst noch eine Stunde s. gehen; spielende Kinder; Ü der Wind spielte mit ihren Haaren; **b)** *etw. fortwährend mit den Fingern bewegen; an etw. herumspielen:* mit den Fingern s.; sie spielte mit ihrem Armband, an ihrem Ohrring; er spielte ihr an der Brust/an ihren Brüsten; **c)** (*ein Spiel* 1 b) *zum Vergnügen, Zeitvertreib, aus Freude an der Sache selbst machen, betreiben:* Halma, Schach, Skat s.; Versteckenn, Fangen, Blindekuh s.; Himmel und Hölle, Indianer, Räuber und Gendarm s.; wollen wir noch eine Partie s.?; ⟨mit einem Subst. des gleichen Stammes als Objekt:⟩ ein Spiel s.; **d)** (Kartenspiel) *im Spiel einsetzen, ausspielen:* Trumpf, eine andere Farbe s.; **e)** (*ein Spiel* 1 b) *beherrschen:* spielen sie Skat?; sie spielt seit Jahren gut Schach. **2.** *sich an einem Glückspiel beteiligen:* hoch, riskant, um Geld, um hohe Summen, mit hohem Einsatz, niedrig, vorsichtig s.; im Lotto, Toto s.; er begann zu trinken und zu s. (wurde ein Spieler); ⟨auch mit Akk.-Obj.:⟩ Lotto, Toto, Roulette s. **3. a)** (*eine bestimmte Sportart) betreiben, ausüben:* Fußball, Handball, Tischtennis s.; sie spielt gut, hervorragend Tennis; der Fußballer kündigte an, er werde noch eine Saison s.; *einen sportlichen Wettkampf austragen:* die Hockeymannschaft spielt heute gut, schlecht, enttäuschend, offensiv; gegen einen starken Gegner s.; wir spielen heute in der Halle; um Punkte, um die Meisterschaft s.; ⟨s. + sich; unpers.⟩ *in bestimmter Weise spielen* (3 b) *können:* auf nassem Rasen, bei solchem Wetter spielt es sich schlecht; **d)** (*einen Ball o. ä.) in einer bestimmten Weise irgendwohin gelangen lassen:* den Ball vors Tor s.; **e)** (*einen Ball) in einer bestimmten Weise im Spiel bewegen:* den Ball hoch, flach s.; *ein Spiel mit einem bestimmten Ergebnis abschließen, beenden:* sie haben 1:0, unentschieden gespielt; **f)** (Ballspiele, Eishockey) *als Spieler s.:* auf einer bestimmten Posten* (2 c) *spielen* (3): Libero, halblinks s. **4.** ⟨s. + sich⟩ *durch Spielen* (1 a, c; 2; 3 b) *in einen bestimmten Zustand gelangen:* die Kinder haben sich müde, hungrig gespielt; er hat sich beim Roulette um sein Vermögen (arm) gespielt; die Mannschaft wird sich in dieser Saison in Form s. **5. a)** (*ein Musikinstrument) beherrschen; (auf einem Musikinstrument) musizieren können:* sie spielt [gut, schlecht, nur mittelmäßig] Klavier; er spielt seit Jahren Geige; **b)** *auf einem Musikinstrument darbieten:* eine Sonate, eine Etüde [auf dem Klavier] s.; sie spielten [Werke von] Haydn und Mozart; die Kapelle spielte einen Marsch, spielte Jazz; Ü das Radio spielte (im Radio hörte man) eine Symphonie; spielt mal eine Schallplatte (ugs.; lege eine Schallplatte auf)!; **c)** *musizieren:* auswendig, vom Blatt, nach Noten s.; vierhändig,

auf zwei Flügeln s.; gekonnt, routiniert, anmutig, mit Gefühl s.; das Orchester spielt heute in Köln; zur Unterhaltung, zum Tanz s.; Ü das Radio spielt *(läuft)* bei ihm den ganzen Tag. **6. a)** *(eine Gestalt in einem Theaterstück) schauspielerisch darstellen:* eine [kleine, wichtige] Rolle, die Hauptrolle [in einem Stück] s.; er spielt den Hamlet [gut, eindrucksvoll, überzeugend]; 〈auch ohne Akk.-Obj.:〉 er spielte gut, eindringlich, manieriert; **b)** *als Darsteller auftreten:* er spielt am Burgtheater; **c)** 〈s. + sich〉 *durch seine darstellerische Kunst irgendwohin gelangen:* mit dieser Rolle hat er sich ganz nach vorn, in die erste Reihe, an die Weltspitze gespielt; **d)** *aufführen:* eine Komödie, Tragödie, Oper s.; was wird heute im Theater, Kino gespielt?; das Stadttheater spielt heute Hamlet; Ü was wird hier gespielt? (ugs.; *was geht hier vor sich?*). **7.** *sich irgendwann, irgendwo zutragen:* dieser Roman spielt im 16. Jh. **8.** *so tun, als ob man etw. wäre; vortäuschen, vorgeben:* den Überlegenen s.; sie spielt gerne die große Dame; spiel hier nicht den Narren, den Unschuldigen!; ich will nicht den ganzen Tag Hausfrau s. (emotional abwertend; *als Hausfrau arbeiten);* als sie krank war, habe ich für sie die Köchin gespielt (scherzh.; *habe ich vorübergehend an ihrer Stelle gekocht);* 〈häufig im 2. Part.:〉 er reagierte mit gespielter *(geheuchelter, vorgetäuschter)* Gleichgültigkeit; gespieltes Interesse. **9.** *mit jmdm., etw. sein Spiel treiben; jmdn., etw. nicht ernst nehmen:* sie spielt nur mit ihm, mit seinen Gefühlen; du darfst nicht [leichtsinnig] mit deinem Leben s. *(dein Leben riskieren);* er spielt gern mit Worten *(liebt Wortspiele).* **10. a)** *[sich] unregelmäßig, ohne bestimmten Zweck, leicht u. daher wie spielerisch [hin u. her] bewegen:* der Wind spielt in den Zweigen, in ihren Haaren; das Wasser spielte um seine Füße; Ü ein Lächeln spielte um ihre Lippen *(ein leichtes Lächeln war auf ihrem Gesicht zu sehen);* **b)** *von einem Farbton in einen anderen übergehen:* ihr Haar spielt etwas ins Rötliche; der Diamant spielt *(glitzert)* in allen Farben. **11.** *heimlich irgendwohin gelangen lassen:* Knobelsdorff war es ..., der eine ... Verlautbarung ... in die Tagespresse gespielt hatte (Th. Mann, Hoheit 133). **12. * etw. s. lassen** *(etw. für eine bestimmte Wirkung einsetzen, wirksam werden lassen, ins Spiel bringen):* seine Beziehungen, Verbindungen s. lassen; sie ließ ihre Reize, ihren Charme s.; laß doch deine Phantasie s.!; **sich mit etw. s.** (österr.: 1. *etw. nicht ernsthaft betreiben.* 2. *etw. mühelos bewältigen*; **spielend: 1.** ↑spielen. **2.** 〈Adj.; o. Steig.; nicht präd.〉 *mühelos:* er löste alle Probleme mit -er Leichtigkeit; s. beherrschen, lernen, schaffen; **Spieler,** der; -s, - [mhd. spilære = (Würfel)spieler; spiläri = Paukenspieler; Mime]: **a)** *jmd., der an einem Spiel teilnimmt:* ein fairer, guter, starker, schwacher S.; der Verein hat zwei neue S. eingekauft; **b)** (abwertend) *jmd., der einen starken Hang zum Glücksspiel (um des Geldes willen) hat:* ein leidenschaftlicher, besessener S.; zum S. werden; **c)** (seltener) *jmd., der ein Musikinstrument spielt;* 〈eher in ↑Schauspieler; **Spielerei** [ʃpiːlə-'raj], die; -, -en: **1.** 〈o. Pl.〉 (abwertend) *[dauerndes] Spielen:* laß die S., iß jetzt endlich! **2.** (auch abwertend) *etw., was leicht ist, weiter keine Mühe macht:* ihre Arbeit war für ihn nichts als eine S.; er schleppte die schwersten Möbel, als ob es eine S. [für ihn] sei. **3.** (oft abwertend) *etw., was etwas Zusätzliches, aber Entbehrliches, für das Betreffende nicht Wichtiges ist:* die ganzen technischen Neuerungen an diesem Auto sind doch nur -en; die S. um ... w. Form zu ↑Spieler; **spielerisch** 〈Adj.〉: **1. a)** *von Freude am Spielen zeugend, absichtslos-gelockert:* mit -er Leichtigkeit; die Katze schlug s. nach dem Ball; **b)** *ohne rechten Ernst:* Sie war ein ... Geschöpf, das ein reiches, belangloses Leben geführt hatte (Remarque, Triomphe 163). **2.** 〈nicht präd.〉 *das [sportliche] Spiel betreffend:* das war ein ausgezeichnete -e Leistung; eine s. hervorragende Mannschaft; im letzten Jahr hat sich die Mannschaft s. sehr verbessert; **spielig** ['ʃpiːlɪç] 〈Adj.〉 (landsch.): **a)** *gerne spielend, verspielt;* **b)** *übermütig,* **Spielothek, Spieldothek** [ʃpiːl(i)o'teːk], die; -, -en [geb. nach ↑Bibliothek u. ä.]: *Einrichtung, bei der man Spiele (4 a) ausleihen kann.*

spienzeln ['ʃpiːnt͡sl̩n] 〈sw. V.; hat〉 [H. u.] (schweiz. mundartl.): **a)** *stolz, prahlerisch vorzeigen;* **b)** *verstohlen, neidisch blicken.*

Spier [ʃpiːɐ̯], der od. das; -[e]s, -e [mniederd. spīr = kleine Spitze], **Spiere** ['ʃpiːrə], die; -, -n (Seemannsspr.): *Rundholz, Stange [der Takelage];* **¹Spierling** ['ʃpiːɐ̯lɪn], der; -s, -e [wohl nach den länglichen, schmalen Körperformen] (landsch.): **1.** svw. ↑Sandaal. **2.** svw. ↑Stint (1). **²Spierling** [-]: ↑Speierling. **Spierstaude,** die; -, -n [wohl volkst. Angleichung an den nlat. bot. Namen Spiraea; vgl. Spiräe]: svw. ↑Mädesüß; **Spierstrauch,** der; -[e]s, -sträucher [vgl. Spierstaude]: *artenreiches Rosengewächs mit kleinen meist rosa Blüten in Trauben od. Dolden.*

Spieß [ʃpiːs], der; -es, -e [1: mhd. spiez, ahd. spioz, H. u.; 2 a: mhd., ahd. spiʒ, eigtl. = Spitze, spitze Stange; erst im Nhd. mit Spieß (1) zusammengefallen; 3: bezogen auf den Offizierssäbel, den der (Kompanie)feldwebel früher getragen hat]: **1.** *Waffe bes. zum Stoßen in Form einer langen, zugespitzten od. mit einer [Metall]spitze versehenen Stange:* mit -en bewaffnete Landsknechte; *** den S. umdrehen/umkehren** (ugs.; *nachdem man angegriffen worden ist, seinerseits [auf dieselbe Weise, mit denselben Mitteln] angreifen;* eigtl. = den Spieß des Gegners gegen ihn selbst wenden); **den S. gegen jmdn. kehren** (veraltend; *jmdn. angreifen*); **brüllen/schreien wie am S.** (ugs.; *sehr laut u. anhaltend brüllen/schreien*); **2. a)** *an einem Ende spitzer Stab [aus Metall], auf den Fleisch zum Braten u. Wenden [über einem Feuer] aufgespießt wird; Bratspieß:* den S., den Braten am S. drehen; wir haben einen Ochsen am S. gebraten; **b)** vgl. Bratspieß. **3.** (Soldatenspr.) *Kompaniefeldwebel, Hauptfeldwebel* (b). **4.** (Jägerspr.) *Geweihstange (beim jungen Hirsch, Rehbock, Elch), die noch keine Enden hat.* **5.** (Druckw.) *durch hochstehendes u. deshalb mitdruckenden Ausschluß (2) verursachter Fleck, schwarze Stelle zwischen Wörtern u. Zeilen.*

spieß-, Spieß-: ~**bock,** der [2: nach den langen, Spießen (1) ähnlichen Hörnern] (Jägerspr.): **1.** *Rehbock mit Spießen* (4). **2.** svw. ↑Heldbock; ~**braten,** der: *am Bratspieß zubereiteter Braten;* ~**bürger,** der [urspr. wohl = mit einem Spieß (1) bewaffneter Bürger (vgl. Schildbürger), dann spöttisch abwertend für den altmodischen Wehrbürger, der noch den Spieß trug statt des modernen Gewehrs, dann studentenspr. Scheltwort für den konservativen Kleinstädter] (abwertend): *engstirniger Mensch, der sich an den Konventionen der Gesellschaft u. dem Urteil der anderen orientiert: ein selbstzufriedener, kleiner S.,* dazu: ~**bürgerlich** 〈Adj.〉 (abwertend): *-e Menschen, Vorurteile; s. denken,* dazu: ~**bürgerlichkeit,** die (abwertend), ~**bürgertum,** das (abwertend): **1.** *Existenz[form] u. Lebenswelt des Spießbürgers.* **2.** *Gesamtheit der Spießbürger;* ~**geselle,** der [urspr. = Waffengefährte]: **1.** (abwertend) svw. ↑Helfershelfer. **2.** (scherzh.) *Kumpan* (a): er saß am Stammtisch im Kreise seiner -n; ~**rute,** die [zu ↑Spieß (2)]: *Rute, Gerte, die beim Spießrutenlaufen verwendet wurde* meist in der Wendung **-n laufen** (1. Milit. früher; *[zur Strafe] durch eine von Soldaten gebildete Gasse laufen u. dabei Rutenhiebe auf den Rücken bekommen.* 2. an vielen [wartenden] Leuten vorbeigehen, die einen neugierig anstarren od. spöttisch, feindlich anblicken); ~**rutenlaufen,** das; -s.

Spießchen ['ʃpiːsçən], das; -s, -: *spitzes Stäbchen, an dem ein kleines, mundgerechtes Stück einer festen Speise vor dem Servieren aufgespießt wird, damit es bequem vom Teller genommen werden kann;* **spießen** ['ʃpiːsn̩] 〈sw. V.; hat〉 [vermutl. aus spätmhd. spiʒen = aufspießen (zu ↑Spieß) 1) u. mhd. spiʒen = an den Bratspieß stecken (zu ↑Spieß 2 a)]: **1. a)** *durchstechen, durchbohren:* von Deichseln gespießte (Plievier, Stalingrad 136); **b)** (selten) *mit der Spitze stecken-, hängenbleiben:* die Feder spießt beim Schreiben [ins Papier]. **2. a)** *mit einem spitzen Gegenstand aufnehmen:* ein Stück Fleisch auf die Gabel s.; **b)** *auf einen spitzen Gegenstand stecken:* Zettel, Quittungen auf einen Nagel s.; er spießte die Schmetterlinge auf dünne Nadeln; **c)** (selten) *mit einem spitzen Gegenstand an etw. befestigen, [fest]stecken:* ein Foto an die Wand s. **3.** *(einen spitzen Gegenstand) in etw. hineinstecken, hineinbohren:* eine Stange in den Boden s. **4.** 〈s. + sich〉 (österr.) **a)** *sich verklemmen:* die Schublade spießt sich; ein Kochlöffel hatte sich in der Tischlade gespießt; **b)** 〈oft unpers.〉 *nicht in gewünschter Weise vorangehen, stocken:* das Aufnahmeverfahren spießt sich; **Spießer** ['ʃpiːsɐ], der; -s, - [1: abel. svw. ↑Spießbürger; vgl. Spießer; vgl. auch ↑Spießbürger]: **1.** svw. ↑Spießbürger: ein selbstgefälliger, bornierter S. **2.** (Jägerspr.) *junger Rehbock, Hirsch, Elch mit Spießen* (4). 〈Abl. zu 1:〉 **spießerhaft** 〈Adj.; -er, -este〉, **spießerisch** 〈Adj.〉 (seltener): svw. ↑spießbürgerlich; **Spießertum,** das; -s: svw. ↑Spießbürgertum; **spießig** ['ʃpiːsɪç] 〈Adj.〉 [gek.

aus ↑spießbürgerlich]: svw. ↑spießbürgerlich: -e Provinzler; eine -e Wohnungseinrichtung; s. werden; ⟨Abl.:⟩ **Spießigkeit**, die; -, -en: svw. ↑Spießbürgerlichkeit.

Spike [ʃpaɪk, spaɪk], der; -s, -s [engl. spike = Dorn; 2: engl. spikes (Pl.)]: **1. a)** (Leichtathletik) *Metalldorn an der Sohle von Laufschuhen;* **b)** (Kfz.-T.) *Metallstift an der Lauffläche von Autoreifen:* Winterreifen mit -s. **2.** ⟨meist Pl.⟩ (Leichtathletik) *rutschfester Laufschuh mit Metalldornen an der Sohle:* für Langstrecken sind -s nicht geeignet. **3.** ⟨Pl.⟩ (Kfz.-T.) svw. ↑Spikesreifen; ⟨Zus. zu 1 b:⟩ **Spikesreifen**, der (Kfz.-T.): *mit Metallstiften versehener, bei Schnee- u. Eisglätte weitgehend rutschfester Autoreifen.*

Spill [ʃpɪl], das; -[e]s, -e u. -s [mhd. spille, ahd. spilla, Nebenf. von ↑Spindel] (Seemannsspr.): *einer Winde ähnliche Vorrichtung, von deren Trommel die Leine, [Anker]kette nach mehreren Umdrehungen wieder abläuft.*

Spillage [ʃpɪˈlaːʒə, sp...], die; -, -n [mit der frz. Nachsilbe -age geb. zu engl. to spill = verschütten] (Wirtsch.): *durch falsche Verpackung verursachter Gewichtsverlust trocknender Waren beim Transport.*

spillerig, spillrig [ˈʃpɪl(ə)rɪç] ⟨Adj.; nicht adv.⟩ [zu ↑Spill in der landsch. Bed. „Spindel"; vgl. spindeldürr] (landsch., bes. nordd.): *dürr, schmächtig:* ein -es Mädchen.

Spilling [ˈʃpɪlɪŋ], der; -s, -e [spätmhd. spil(l)ing, mhd. spinlinc, ahd. spenilinch]: svw. ↑Haferpflaume.

spillrig: ↑spillerig.

Spin [spɪn], der; -s, -s [engl. spin = schnelle Drehung, zu: to spin = spinnen): **1.** (Physik) *bei Drehung um die eigene Achse auftretender Drehimpuls, bes. bei Elementarteilchen u. Atomkernen.* **2.** (Sport) svw. ↑Effet.

Spina [ˈspiːna], die; -, ...ae [...ae [...me; lat. spina] (Med.): **1.** *spitzer od. stumpfer, meist knöcherner Vorsprung.* **2.** *Rückgrat,* ⟨Abl. zu:⟩ **spinal** [ʃpiˈnaːl, sp...] ⟨Adj.; o. Steig.; meist attr.⟩ (Med.): *zur Wirbelsäule, zum Rückenmark gehörend, in diesem Bereich liegend, erfolgend:* -e Kinderlähmung.

Spinat [ʃpiˈnaːt], der; -[e]s, (Sorten:) -e [mhd. spinat < span. espinaca (angelehnt an: espina = Dorn < lat. spīna) < hispanoarab. ispināch < arab. isbānaḫ < pers. ispānāǧ]: *Gemüsepflanze mit länglichen, kräftig grünen Blättern:* [den] S. pflücken, ernten; es gab S. mit [Spiegel]ei; *höchster S. (österr. ugs.; *etw. Unübertreffliches).*

spinat-, Spinat-: ~grün ⟨Adj.; o. Steig.; nicht adv.⟩: ein -er Pullover; ~wachtel, die (derb, auch Schimpfwort): *wunderliche od. komisch aussehende ältere weibliche Person [von dürrer Gestalt];* ~wächter, der (österr. ugs. spött.): *Feldhüter, Wachmann, Polizist o. ä. [mit grüner Uniform].*

Spind [ʃpɪnt], der od. das; -[e]s, -e [aus dem Niederd. < mniederd. spinde = Schrank < mlat. spinda, spenda, ↑Spende]: *einfacher, schmaler Schrank (bes. in Kasernen).*

Spindel [ˈʃpɪndl], die; -, -n [mhd. spindel, spinnel, ahd. spin(n)ala, zu ↑spinnen]: **1.** *in Drehung versetzbarer länglicher od. stabförmiger Körper (insbes. an Spinnrad od. Spinnmaschine), auf der der gesponnene Faden aufgewickelt wird.* **2.** (Technik) *mit einem Gewinde versehene Welle zur Übertragung einer Drehbewegung od. zum Umsetzen einer Drehbewegung in eine Längsbewegung od. in Druck.* **3.** (Bauw.) *zylindrischer Mittelteil der Wendeltreppe.* **4.** (Gartenbau) *frei stehendes Formobst mit einem kräftigen mittleren Trieb, dessen gleich lange, kurze Seitenäste die Früchte tragen.* **5.** (Biol.) *spindelförmige Anordnung sehr feiner, röhrenartiger Proteinstrukturen innerhalb in der Teilung begriffenen Zelle.* **6.** (Kfz.-T.) *aus einer [geschlossenen] Glasröhre mit einer Meßskala bestehender Heber (2) zur Kontrolle des Frostschutzmittels im Kühlwasser von Kraftfahrzeugen od. der Dichte der Säure in Batterien (2a).*

spindel-, Spindel-: ~baum, der: **1.** svw. ↑Spindel (4 2. (Bot.) *Strauch od. Baum einer Gattung, deren häufigste Art das Pfaffenhütchen ist; Evonymus;* ~**dürr** ⟨Adj.; o. Steig.; nicht adv.⟩ [eigtl. = dünn wie eine Spindel (1)]: *sehr dürr, sehr mager u. schmal:* -e Arme, Beine; er war ein -es Männchen; sie ist s.; ~**förmig** ⟨Adj.; o. Steig.; nicht adv.⟩; ~**lehen**, das: svw. ↑Kunkellehen; ~**öl**, das (Technik): *dünnflüssiges Schmieröl für wenig belastete, schnellaufende Maschinen;* ~**presse**, die (Technik): *Presse, bei der der Druck mit Hilfe einer Spindel (2) erzeugt wird;* ~**strauch**, der: svw. ↑~baum; ~**treppe**, die (Bauw.): *Wendeltreppe.*

spindeln [ˈʃpɪndln] ⟨sw. V.; hat⟩ (Kfz.-T.): *mit einer Spindel (6) kontrollieren:* das Kühlwasser s.

Spinell [ʃpiˈnɛl], der; -s, -e [wohl ital. spinella, H. u.]: *kubisch kristallisierendes, durchsichtiges Mineral.*

Spinett [ʃpiˈnɛt], das; -[e]s, -e [ital. spinetta, viell. nach dem Erfinder, dem Venezianer G. Spinetto (um 1500)]: *Kielinstrument (des 16. u. 17.Jh.s), bei dem die Saiten spitzwinklig zur Klaviatur angeordnet sind u. zu jeder Taste in der Regel nur eine Saite gehört.*

Spinn- (vgl. auch: Spinnen-): ~**angel**, die: *Angel zum Angeln mit dem Spinner (4);* ~**band**, das ⟨Pl. ...bänder⟩ (Textilind.): *dickes, endloses Faserband, das aus den parallel liegenden gerissenen od. zerschnittenen [Kunst]fasern des Spinnkabels besteht;* ~**bruder**, der (salopp abwertend): *Spinner (2);* ~**drüse**, die: *Drüse der Spinnen (1), mancher Insekten u. Schnecken, deren Absonderung an der Luft erhärtet u. als Faden für ein Netz, einen Kokon od. beim Nestbau dient;* ~**düse**, die (Textilind.): *bei der Herstellung von Chemiefasern verwendete, mit einer feingelochten Scheibe versehene Düse, durch die die Spinnlösung, Schmelze o. ä. gepreßt wird;* svw. ↑Spinner (4); ~**faden**, der: *Spinnfaden;* ~**faser**, die (Textilind.): *zum Spinnen (1 a) verwendete Faser;* ~**gewebe**, das: *von einer Spinne (1) gesponnenes Gewebe;* ~**kabel**, das (Textilind.): *endloses, aus vielen parallel liegenden Einzelfasern bestehendes Faserband, wie es aus der Spinndüse kommt;* ~**köder**, der: svw. ↑Spinner (4); ~**lösung**, die (Textilind.): *Lösung, aus der sich eine Kunstfaser spinnen läßt;* ~**maschine**, die: **1.** *Maschine für die Herstellung von Fäden u. Garnen aus Textilfasern.* **2.** *Maschine für die Herstellung von Chemiefasern aus Spinnlösungen, geschmolzenen Substanzen o. ä.;* ~**rad**, das: *einfaches Gerät zum Spinnen (1 a), dessen [durch Treten angetriebenes] Schwungrad die Spindel dreht:* das S. schnurrt; am S. sitzen; ~**rocken**, der: *senkrechter hölzerner Stab am Spinnrad, auf den das zu verspinnende Material gewickelt wird; Rocken;* ~**stoff**, der: vgl. ~faser; ~**stube**, die (früher): *gemeinsam genutzte Arbeitsstube auf dem Dorf, in der an den Winterabenden Mädchen u. unverheiratete Frauen zusammenkamen, um zu plaudern u. zu stricken;* ~**web**, das; -s, -e (österr.): svw. ↑~gewebe; ~**webe**, die; -, -n ⟨meist Pl.⟩ (landsch.): svw. ↑~gewebe; ~**wirtel**, der (früher): *an der mit der Hand gedrehten Spindel unten befestigtes, scheiben- od. kugelförmiges Schwunggewicht.*

Spinnaker [ˈʃpɪnakɐ], der; -s, - [engl. spinnaker; H. u.] (Seemannsspr.): *als Vorsegel dienendes, leichtes, großflächiges Ballonsegel, das auf Sportsegelbooten gesetzt wird, wenn sie vor dem Wind fahren:* den S. setzen; mit dem S. segeln; ⟨Zus.:⟩ **Spinnakerbaum**, der (Segeln): *Spiere, mit der der Spinnaker auf der Luvseite gehalten wird.*

Spinne [ˈʃpɪnə], die; -, -n [mhd. spinne, ahd. spinna, eigtl. = die Fadenziehende, zu ↑spinnen]: **1.** *Spinnentier mit [Spinndrüsen u.] zwei Paar Mundwerkzeugen, von denen die Kieferfühler das Gift abgeben, mit dem die Beutetiere gelähmt od. getötet werden: die S. zieht ihre Fäden, spinnt/webt ihr Netz, sitzt/lauert im Netz; Spr S. am Morgen bringt Kummer und Sorgen, S. am Abend erquickend und labend (urspr. auf das Spinnen bezogen; das materielle Not anzeigt, wenn es schon morgens erforderlich ist, abends dagegen ein geselliges Vergnügen bedeutet); *pfui S.! (ugs.; Ausruf des starken Abscheus, Ekels). 2.* (abwertend) *boshafte, häßliche Frau [von dürrer Gestalt]:* diese alte S.! **3.** (bes. Verkehrsw.) *Stelle, an der mehrere od. viele Wege od. Straßen zusammenlaufen;* ⟨Zus.:⟩ **spinnefeind** ⟨Adj.⟩ in der Verbindung [mit] jmdm. s. sein (ugs.; *mit jmdm. sehr verfeindet sein;* nach der Beobachtung, daß bestimmte Spinnen zu Kannibalismus neigen): **spinnen** [ˈʃpɪnən] ⟨st. V.; hat⟩ [mhd. spinnen u. spinnan, 2: nach dem Schnurren des Spinnrades; 4: früher ab es S. am Arbeitshäusern, in den gesponnen werden mußte]: **1. a)** *Fasern zum Faden drehen:* am Spinnrad sitzen und S. (an der Hand, maschinell s.; **b)** *durch Spinnen (1 a) verarbeiten:* Flachs, Wolle s.; **c)** *durch Spinnen (1 a) herstellen:* Garn s.; **d)** *die Spinndrüsen betätigen (um Fäden, Netze, Kokons o. ä. herzustellen): die Seidenraupen fangen an zu s.; die Spinne spinnt an ihrem Netz;* **e)** *[Fäden, Netze, Kokons o. ä.] mit Hilfe der Spinndrüsen herstellen:* die Spinne spinnt einen Faden, ihr Netz; Ü ein Lügengewebe, ein Netz von Intrigen s.; **f)** (Textilind.) *(Chemiefasern) aus einer Spinnlösung, Schmelze o. ä., die durch Spinndüsen gepreßt wird, erzeugen:* Perlon s. **2.** (landsch.) *(von der Katze) schnurren.* **3. a)** *ersinnen (eher spielerisch; Gedanken, Ränke, im Komplott s.; Spr es ist leicht im Gesponnen, es kommt doch an Licht der Sonnen;* **b)** svw. ↑spinnen; *Ersinnen, Ausdenken von etw. beschäftigen:* an einer Intrige s.; ich spann s aufs sorgfältigste an meiner Illusion (Rinser,

Mitte 44); **c)** (ugs. abwertend) *unvernünftige Ideen haben, wunderliche Gedanken hegen [u. äußern], nicht recht bei Verstand sein:* du spinnst ja!; **d)** (ugs. abwertend) *Unwahres behaupten, vortäuschen:* das ist doch gesponnen *(stimmt doch nicht, ist unwahr);* das spinnst du. **4.** (ugs. veraltet) *in einer Haftanstalt eine Strafe verbüßen.*

Spinnen- (vgl. auch: Spinn-): ~**ameise,** die: *Bienenameise;* ~**arm,** der: *langer u. sehr dünner Arm;* ~**bein,** das: **1.** *Bein der Spinne* (1). **2.** vgl. ~arm; ~**faden,** der: *von einer Spinne* (1) *gesponnener Faden;* ~**finger,** der: vgl. ~arm; ~**gewebe,** das: seltener für ↑Spinngewebe; ~**netz,** das: *von einer Spinne* (1) *gesponnenes Netz;* ~**tier,** das ⟨meist Pl.⟩: *Gliederfüßer mit zweiteiligem, in Kopf-Brust-Stück u. Hinterleib gegliedertem Körper u. vier Beinpaaren.*

Spinner [ˈʃpɪnɐ], der; -s, - [1: spätmhd. spinner = Spinnender; 4: zu ↑spinnen (3 d)]: **1.** *Facharbeiter in einer Spinnerei* (Berufsbez.). **2.** (ugs. abwertend) *jmd., der spinnt* (3 c), *unvernünftige, wunderliche Gedanken hegt [u. äußert].* **3.** (in der Zool. nicht mehr gebräuchliche Bez. für:) *Nachtfalter, dessen Raupen Kokons spinnen.* **4.** (Angeln) *zum Fang von Raubfischen dienender, mit Angelhaken versehener Metallköder, der sich, wenn er durchs Wasser gezogen wird, um die Längsachse dreht u. so einen kleinen Fisch vortäuscht;* **Spinnerei** [ʃpɪnəˈraɪ], die; -, -en: **1. a)** ⟨o. Pl.⟩ *das Spinnen* (1 a–c, f); **b)** *Betrieb, in dem aus Fasern od. Spinnlösung, Schmelze o. ä. Fäden gesponnen werden.* **2.** (ugs. abwertend) **a)** ⟨o. Pl.⟩ *[dauerndes] Spinnen* (3 c): das ist doch alles S.; **b)** *unvernünftiger, wunderlicher Gedanke, merkwürdige Äußerung, die keinen Bezug zur Wirklichkeit hat:* deine -en haben uns schon genug Geld gekostet; **Spinnerin,** die; -, -nen: w. *weibliche Person, die Garn spinnt* (1 c). **2.** w. Form zu ↑Spinner (1, 2); **spinnert** [ˈʃpɪnɐt] ⟨Adj.⟩ (bes. südd. abwertend): *leicht verrückt:* ein -er Mensch; seine -en Einfälle gehen mir auf die Nerven; **spinnig** [ˈʃpɪnɪç] ⟨Adj.⟩ (ugs. abwertend): svw. ↑spinnert.

spinös [ʃpiˈnøːs] ⟨Adj.; -er, -este⟩ [lat. spinōsus = spitzfindig, eigtl. = stechend, zu: spīna, ↑Spina] (bildungsspr. veraltend): *heikel u. sonderbar, schwierig (im Umgang); bei anderen gern schlechte Eigenschaften suchend u. hervorhebend:* eine -e Person; -e *(absonderliche)* Einfälle.

Spinozismus [ʃpino'tsɪsmʊs, sp...], der; -: *Lehre u. Weiterführung der Philosophie des niederländischen Philosophen B. de Spinoza (1632–1677);* **Spinozist,** der; -en, -en: *Vertreter des Spinozismus;* ⟨Abl.:⟩ **spinozistisch** ⟨Adj.; o. Steig.⟩.

spintisieren [ʃpɪnti'ziːrən] ⟨sw. V.; hat⟩ [wahrsch. romanisierende Weiterbildung zu dt. ↑spinnen (3 c)] (ugs.): *eigenartigen, wunderlichen, abwegigen Gedanken nachgehen:* anfangen [über etw.] zu s.; ⟨Abl.:⟩ **Spintisierer,** der; -s, - (ugs.): *jmd., der spintisiert;* **Spintisiererei** [...ziːrə'raɪ], die; -, -en (ugs.): **1.** ⟨o. Pl.⟩ *[dauerndes] Spintisieren.* **2.** ⟨meist Pl.⟩ *eigenartiger, wunderlicher, abwegiger Gedankengang.*

Spion [ʃpiˈoːn], der; -s, -e [ital. spione, zu: spia = Späher, zu: spiare = spähen, aus dem Germ.]: **1. a)** *jmd., der für einen Auftraggeber od. Interessenten, insbes. eine fremde Macht, militärische, politische od. wirtschaftliche Geheimnisse auskundschaftet:* ein deutscher S.; -e einer fremden Großmacht; jmdn. als S. verdächtigen; einen S. verhaften; er ist als S. für ein westliches Land tätig; **b)** *heimlicher Beobachter od. Aufpasser, der etw. zu erkunden sucht:* der Bundestrainer sehe im Umschlag von den zukünftigen Gegners. **2. a)** *in die [Wohnungs]tür eingearbeitete, kleine optische Vorrichtung zur unbemerkten Beobachtung von Personen, Vorgängen usw. hinter der Tür; Guckloch:* durch den S. sehen; **b)** *außen am Fenster angebrachter Spiegel für die Beobachtung der Straße u. des Hauseingangs;* **Spionage** [ʃpioˈnaːʒə], die; - [nach frz. espionnage]: *Tätigkeit für einen Auftraggeber od. Interessenten, bes. eine fremde Macht, zur Auskundschaftung militärischer, politischer od. wirtschaftlicher Geheimnisse:* [für einen Geheimdienst] S. treiben; in der S. arbeiten.

Spionage-: ~**abwehr,** die: svw. ↑Abwehr (2 b); ~**affäre,** die; ~**agent,** der; ~**apparat,** der: *Apparat* (2) *für Spionage:* einen S. zerschlagen; ~**dienst,** der: *Organisation, Gruppe für Spionage;* ~**fall,** der: *Spionage betreffender* ¹*Fall* (3); ~**film,** der; ~**netz,** das: *über ein Gebiet verbreitetes Netz* (2 d) *von Spionageagenten;* ~**organisation,** die; ~**prozeß,** der: vgl. ~fall; ~**ring,** der: vgl. ~netz; ~**tätigkeit,** die ⟨o. Pl.⟩; ~**verdacht,** der; vgl. ~agent.

spionieren [ʃpio'niːrən] ⟨sw. V.; hat⟩ [nach frz. espionner, zu: espion = Spion, zu afrz. espier = ausspähen, aus

dem Germ.]: **a)** *Spionage treiben, als Spion* (1 a) *tätig sein:* für eine Großmacht s.; Drei Frauen und ein Mann spionierten gegen die Bundeswehr (MM 19. 2. 74, 1); **b)** (abwertend) *heimlich u. ohne dazu berechtigt zu sein, [herum]suchen, aufpassen, Beobachtungen machen od. lauschen, um etw. herauszufinden:* Rahel aber ... hatte spioniert und alles gesehen (Th. Mann, Joseph 330); in jmds. Schubladen s.; ⟨Abl. zu b:⟩ **Spioniererei** [ʃpioni:rə'raɪ], die; -, -en (ugs. abwertend): **1.** ⟨o. Pl.⟩ *[dauerndes] Spionieren* (b). **2.** ⟨meist Pl.⟩ *Fall von Spioniererei* (1); **Spionin,** die; -, -nen: w. Form zu ↑Spion (1).

Spiräe [ʃpi'rɛːə], die; -, -n [lat. spīraea < griech. speiraía, zu: speira (↑Spirale), wohl nach den spiraligen Blütenständen einiger Arten]: *Spierstrauch;* **spiral** [ʃpi'raːl] ⟨Adj.; o. Steig.; nicht präd.⟩ (Fachspr.): *spiralig.*

spiral-, Spiral-: ~**bohrer,** der (Technik): *spiralig gefurchter Bohrer;* ~**feder,** die: *spiralförmige Feder* (3); ~**förmig** ⟨Adj.; o. Steig.; nicht adv.⟩; ~**linie,** die: *spiral[förm]ige Linie;* ~**nebel,** der (Astron.): *Sternsystem, Nebel* (2) *von spiral[förm]iger Gestalt;* ~**windung,** die: *Windung einer Spirale* (1).

Spirale [ʃpi'raːlə], die; -, -n [nlat. (linea) spiralis = schnekkenförmig gewunden(e Linie), zu lat. spīra = gewundene Linie < griech. speĩra]: **1. a)** *sich um eine Achse windende räumliche Linie:* das Flugzeug fliegt, beschreibt eine S., schraubt sich in einer S. hoch; Ü die S. *(wechselseitige Steigerung)* der Rüstungsanstrengungen; **b)** (bes. Geom.) *gekrümmte Linie, die in immer weiter werdenden Windungen um einen festen Punkt läuft;* **c)** ⟨Pl.⟩ *Windungen einer Spirale* (1a, b): etw. beschreibt -n, verläuft in -n, schraubt sich in -n hoch; Ü die Entwicklung verläuft in -n *(wiederholt sich auf höherem Niveau).* **2. a)** *spiralförmiger Gegenstand, spiraliges Gebilde:* eine S. aus Draht; **b)** (ugs.) *spiralförmiges Intrauterinpessar:* sie ließ sich eine S. einsetzen; ⟨Abl.:⟩ **spiralig** [ʃpi'raːlɪç] ⟨Adj.; o. Steig.⟩: *in Gestalt einer Spirale.*

Spirans ['spi:rans, 'ʃp...], die; -, Spiranten [spi'rantṇ, ʃp...], **Spirant** [spi'rant, ʃp...], der; -en, -en [lat. spīrans (Gen.: spīrantis), 1. Part. von: spīrāre, ↑²Spiritus (Sprachw.): *durch Reibung der ausströmenden Atemluft an Lippen, Zähnen od. dem Gaumen gebildeter Laut; Engelaut, Reibelaut, Frikativ* (z. B. f, sch); **spirantisch** [spi'rantɪʃ, ʃp...] ⟨Adj.; o. Steig.⟩ (Sprachw.): *in der Art eines Spiranten [gebildet].*

Spirille [ʃpi'rɪlə, ʃp...], die; -, -n ⟨meist Pl.⟩ [nlat. Vkl. von lat. spīra, ↑Spirale] (Med.): *schraubenförmig gewundene Bakterie, die in verschmutzten Gewässern od. als Parasit lebt u. u. a. Erreger der Cholera ist; Schraubenbakterie.*

Spiritismus [ʃpiri'tɪsmʊs, sp...], der; - [wohl unter Einfluß von engl. spiritism, frz. spiritisme zu lat. spīritus, ↑²Spiritus]: *Glaube an Geister, Beschwörung von Geistern [Verstorbener] bzw. der Kontakt mit ihnen durch ein* ¹*Medium* (4 a); **Spiritist** [...'tɪst], der; -en, -en: *Anhänger des Spiritismus;* **spiritistisch** ⟨Adj.; o. Steig.⟩: *den Spiritismus betreffend:* eine -e Sitzung; **spiritual** [...'tụa:l] ⟨Adj.⟩ [(spät)lat. spīrit(u)ālis] (selten): svw. ↑spirituell; ¹**Spiritual** [-], der; -s -u. -en [zu ↑spiritual] (kath. Kirche): *Seelsorger in Priesterseminaren u. Klöstern;* ²**Spiritual** ['spɪrɪtjʊəl], das, auch: der; -s, -s [engl.-amerik. (negro) spiritual, zu: spiritual = geistlich < frz. spirituel, ↑spirituell]: kurz für ↑Negro Spiritual; **Spiritualien** [ʃpiri'tụa:ljən, sp...] ⟨Pl.⟩ (MA.): *geistliche Befugnisse (bes. das geistliche Amt, die bischöfliche Amtsgewalt im Unterschied zu den Temporalien);* **spiritualisieren** [...tụali'zi:rən] ⟨sw. V.; hat⟩ (bildungsspr.): *vergeistigen, in vergeistigte Ausdrucksformen überführen;* ⟨Abl.:⟩ **Spiritualisierung,** die; -, -en; **Spiritualismus** [...tụa'lɪsmʊs], der; -: **1.** *philosophische Richtung, die das Wirkliche als geistig od. als Erscheinungsform des Geistes ansieht.* **2.** *religiöse Haltung, die die Erfahrung des göttlichen Geistes, die unmittelbare geistige Verbindung des Menschen mit Gott in den Vordergrund stellt.* **3.** (veraltet) svw. ↑Spiritismus; **Spiritualist** [...'lɪst], der; -en, -en: *Anhänger, Vertreter des Spiritualismus;* **spiritualistisch** ⟨Adj.; o. Steig.⟩: *den Spiritualismus betreffend;* **Spiritualität** [...tụali'tɛ:t], die; - [mlat. spiritualitas] (bildungsspr.): *Geistigkeit, inneres Leben, geistiges Wesen* (Ggs.: Materialität); **spirituell** [...'tụɛl] ⟨Adj.⟩ [frz. spirituel < (spät)lat. spīritūālis, ↑spiritual]: **a)** (bildungsspr.) *geistig:* jmds. -e Entwicklung fördern; **b)** (bildungsspr. selten) *geistlich:* -e Lieder; **spirituos** [...'tụoːs], **spirituös** [...'tụøːs] ⟨Adj.; o. Steig.⟩ [frz. spiritueux, zu lat. spīritus, ↑¹Spiritus] (selten): *Weingeist in starker Konzentration enthaltend, stark alkoholisch;* **Spiri-**

tuose [...'tŭoːzə], die; -, -n ⟨meist Pl.⟩ [alchimistenlat. spirituosa (Pl.)]: *stark alkoholisches Getränk* (z. B. Branntwein, Likör); ⟨Zus.:⟩ **Spirituosengeschäft**, das; **spirituoso** [spiri-'tŭoːzo] ⟨Adv.⟩ [ital. spirit(u)oso, zu: spirito < lat. spiritus, ↑²Spiritus] (Musik): *geistvoll u. lebendig; con spirito;* **¹Spiritus** ['ʃpiːritŭs], der; -, (Sorten:) -se [alchimistenlat. spiritus = destillierter Extrakt < lat. spiritus, ↑²Spiritus]: *technischen Gebrauchszwecken dienender, vergällter (Äthyl)alkohol, Weingeist:* ein Organ in S. legen, in S. konservieren; mit S. *(auf einem Spirituskocher)* kochen; **²Spiritus** ['spiː-ritŭs], der; -, - [...tuːs; lat. spiritus = (Luft)hauch, Atem, Leben, Geist, zu: spīrāre = (be)hauchen, atmen] in folgenden Fügungen: S. asper [- 'aspɐ] ⟨Pl. - asperi⟩ (Sprachw.; *Zeichen [ʹ] für den H-Anlaut im Altgriechischen);* S. familiaris [- famiˈljaːrɪs] (bildungsspr.; *guter ²Geist* 1 b *des Hauses, Vertraute[r] der Familie*); S. lenis [- 'leːnɪs] ⟨Pl. - lenes⟩ (Sprachw.; *Zeichen [ʼ] für das Fehlen des H-Anlauts im Altgriechischen);* S. rector [- 'rɛktɔr] (bildungsspr.; *Kopf* 2 b, *treibende Kraft*); S. Sanctus [- 'zaŋktŭs] (christl. Rel.; *der Heilige Geist*).

Spiritus-: ~**brennerei,** die; ~**kocher,** der: *mit Spiritus geheizter Kocher* (1); ~**lack,** der: *Lack, der Spiritus als Lösungsmittel enthält;* ~**lampe,** die: vgl. ~kocher.

Spirkel ['ʃpɪrkl], der; -s, - [(ost)preuß., vgl. lit. spirgas = Griebe] (nordostd.): **1.** svw. ↑Griebe. **2.** svw. ↑Spucht.

Spirochäte [ʃpiro'çɛːtə, sp...], die; -, -n [zu griech. speĩra (↑Spirale) u. chaĩtē = langes Haar; nach der Form] (Med.): *schraubenförmig gewundene, krankheitserregende Bakterie.*

Spiroergometer [spiro-, ʃp...], das; -s, - [zu lat. spirare (↑²Spiritus) u. ↑Ergometer] (Med.): *Gerät zur Messung der körperlichen Leistungsfähigkeit anhand des Sauerstoffverbrauchs bei stufenweiser körperlicher Belastung;* **Spiroergometrie,** die; - (Med.): *Messung der körperlichen Leistungsfähigkeit mit Hilfe eines Spiroergometers;* **Spirometer** [spiro-, ʃp...], das; -s, - (Med.): *Gerät zur Messung verschiedener Eigenschaften des Atems;* **Spirometrie** [spiro...., ʃp...], die; - [↑-metrie] (Med.): *Messung [u. Aufzeichnung] der Atmung.*

Spirre ['ʃpɪrə], die; -, -n [aus dem Niederd., Nebenf. von: spie)r, ↑Spiere] (Bot.): *Blütenstand, dessen kürzere innere u. längere äußere Blüten eine Art Trichter bilden;* **spirr(l)ig** ['ʃpɪr(l)ɪç] ⟨Adj.⟩ (landsch., bes. nordd.): *spuchtig.*

spissen ['ʃpɪsn] ⟨sw. V.; hat⟩ [wohl lautm.] (Jägerspr.): *(vom Haselhahn) Balzlaute von sich geben.*

Spital [ʃpi'taːl], das, schweiz. auch: der; -s, Spitäler [ʃpi'tɛːlɐ; mhd. spitāl, spittel, auch aus mlat. hospitale, ↑Hospital]: **1.** (landsch., bes. österr., schweiz., sonst veraltet) *Krankenhaus.* **2.** (veraltet) **a)** *Hospital* (2); **b)** *Armenhaus.*

Spital- (bes. schweiz.; vgl. auch: Spital-): ~**aufenthalt,** der; ~**geistliche,** der; ~**kosten** ⟨Pl.⟩; ~**pflege,** die.

Spitaler, **¹Spitäler** [ʃpi'tɛːlɐ], der; -s, -: **1.** (landsch., sonst veraltet) *Krankenhauspatient.* **2.** (veraltet) *Insasse eines Spitals* (2); **²Spitäler:** Pl. von: ↑Spital.

Spitals- (bes. österr.; vgl. auch: Spital-): ~**abteilung,** die: *Krankenabteilung;* ~**arzt,** der; ~**behandlung,** die; ~**kosten** ⟨Pl.⟩; ~**pflege,** die; ~**schwester,** die; ~**verwaltung,** die.

Spittel ['ʃpɪtl], das, schweiz.: der; -s, - (landsch., bes. schweiz.): **1.** (ugs.) *Krankenhaus.* **2.** (veraltet) *Spital* (2).

spitz [ʃpɪts] ⟨Adj.; -er, -este⟩ [mhd. spiz, ahd. spizzi]: **1. a)** ⟨nicht adv.⟩ *rundum schmal zusammenlaufend u. in einem Punkt, bes. in einer [scharfen] Spitze* (1 a), *endend* (Ggs.: stumpf 1 b): ein -er Pfeil, Nagel, Bleistift; eine -e Nase; der Bleistift ist nicht s. genug; **b)** *schmal zusammenlaufend:* -e Knie; -e Schuhe; ein Kleid mit -em Ausschnitt; ein s. zulaufendes Stück Rasen; die -en Bogen (Archit.; *Spitzbogen*) einer gotischen Kirche; ein -er Winkel (Geom.; *Winkel, der kleiner als ein rechter ist*). **2.** *(von Tönen, Geräuschen) heftig, kurz u. hoch:* einen -en Schrei ausstoßen. **3.** (ugs.) *schmal, abgezehrt (im Gesicht):* s. aussehen; s. [im Gesicht] geworden sein. **4.** *anzüglich, stichelnd:* -e Bemerkungen; sie kann sehr s. sein, werden; „Findest du?" fragte sie s. **5.** (ugs.) **a)** *attraktiv u. sinnlich:* eine -e Puppe; seine Freundin ist s.; **b)** svw. ↑scharf (19): ein -es Weib; sie hat ihn s. gemacht, dann aber nicht herangelassen; Ü auf dieses Gemälde bin ich schon lange s. *(dieses Gemälde hätte ich schon längst gerne in meinem Besitz);* *s. auf jmdn. sein (↑scharf 20);* **Spitz** [-], der; -es, -e [1: subst. Adj. spitz; 2: eigtl. = Ansatz, Beginn (= Spitze) eines Rauschs, vgl. frz. (avoir une) pointe, ↑Pointe; 3: zu ↑Spitz (1)]: **1.** *kleinerer Hund mit spitzer Schnauze u. aufrecht stehenden, spitzen Ohren, mit geringeltem Schwanz*

u. meist langhaarigem, schwarzem od. weißem Fell. **2.** (landsch.) *leichter Rausch.* **3.** * **mein lieber S.!** (fam.; Anrede, die Verwunderung ausdrückt od. einen mahnenden, drohenden Hinweis beinhaltet). **4. a)** schweiz. für ↑Spitze; **b)** * **etw. steht auf S. und Knopf/S. auf Knopf** (südd.; *etw. steht auf Messers Schneide;* wohl zu ↑Spitze 1 a = Degen-, Schwertspitze u. Knopf in der Bed. „Knauf des Degens, Schwertes"). **5.** (österr.) **a)** *Zigarren-, Zigarettenspitze;* **b)** kurz für ↑Tafelspitz.

spitz-, Spitz-: ~**ahorn,** der: *(oft als Park- od. Alleebaum gepflanzter) Ahorn mit großen, handförmig gelappten, spitz gezähnten Blättern;* ~**bart,** der: **1.** *nach unten spitz zulaufender Kinnbart.* **2.** (ugs.) *Mann mit Spitzbart* (1), dazu: ~**bärtig** ⟨Adj.; o. Steig.; nicht adv.⟩; ~**bauch,** der: *stark vorstehender Bauch* (1 b); ~**bein,** das (Kochk.): *Bein des geschlachteten Schweines unterhalb des Kniegelenks;* ~**bekommen** ⟨st. V.; hat⟩ (ugs.): svw. ↑~kriegen; ~**bogen,** der (Archit.): *nach oben spitz zulaufender Bogen* (2): der gotische S., dazu: ~**bogenfenster,** das, ~**bogig** ⟨Adj.; o. Steig.; nicht adv.⟩: *mit einem Spitzbogen versehen;* ~**bohne,** die [nach der spitzen Form des Gerstenkorns im Ggs. zur Form der Kaffeebohne] (ugs. scherzh.): *Gerste[nkorn] des Malz-, Kornkaffees,* dazu ~**bohnenkaffee,** der (ugs. scherzh.); ~**bohrer,** der: *Werkzeug zum Anreißen* (5) *od. Stechen von Löchern;* ~**bube,** der [urspr. = Falschspieler (s. ↑Bube) in der veralteten Bed. „überklug, scharfsinnig"; 3: H. u.]: **1.** (abwertend) *[gerissener] Dieb, Betrüger, Gauner:* Zuhälter und -n; der S. wollte ihn übers Ohr hauen. **2.** (scherzh.) *Frechdachs, Schelm.* **3.** ⟨Pl.⟩ (österr.) *süßes Gebäck aus Plätzchen, die mit Marmelade aufeinandergeklebt werden,* zu 1, 2: ~**bubenstreich,** der, ~**büberei** [–––'–], die: **1.** *kleiner Diebstahl, Betrügerei, Gaunerei:* Niemand weiß so genau Bescheid über alle u. ein niemand haßt sie so (B. Frank, Tage 127). **2.** (selten) ⟨o. Pl.⟩ *spitzbübische Art; Verschmitztheit, Schalkhaftigkeit,* ~**bübin,** die; -, -nen: w. Form zu ↑~bube (1, 2), ~**bübisch** ⟨Adj.⟩: **1.** *verschmitzt, schalkhaft, schelmisch:* s. lächeln. **2.** (veraltet abwertend) *diebisch, betrügerisch:* -es Gesindel; ~**dach,** das: *spitz zulaufendes Dach;* ~**findig** ⟨Adj.⟩ [viel. zu ↑spitz in der veralteten Bed. „überklug, scharfsinnig" u. zu mhd. vündec, ↑findig] (abwertend): *in übertriebener u. irreführender Weise scharfsinnig, scharf unterscheidend; dialektisch* (3), *rabulistisch, sophistisch* (1): eine -e Unterscheidung; jetzt wirst du s.!; s. argumentieren, dazu: ~**findigkeit,** die; -, -en (abwertend): **a)** ⟨o. Pl.⟩ *das Spitzfindigsein; spitzfindige Art; Rabulistik, Sophistik* (1); **b)** *einzelne spitzfindige Äußerung o. ä.:* verschone mich mit deinen -en!; sich in -en verlieren; ~**fuß,** der (Med.): *deformierter Fuß mit hochgezogener Ferse, der nur ein Auftreten mit Ballen u. Zehen zuläßt; Pferdefuß* (2); ~**gewinde,** das (Technik): *spitz zulaufendes Gewinde;* ~**giebel,** der; ~**glas,** das (Pl. -gläser): *spitzes Kelchglas;* ~**haben** ⟨unr. V.; hat⟩ (ugs.): **1.** kurz für: spitzbekommen, spitzgekriegt haben. **2.** svw. ↑~heraushaben (2 a); ~**hacke,** die: *↑Hacke mit spitz zulaufendem Blatt;* **¹Pickel** (a): der Stiel der S.; Ü dieses Gebäude ist der S. zum Opfer gefallen *(ist abgebrochen, abgerissen worden);* ~**kegl(e)lig** ⟨Adj.; nicht adv.⟩: *mit spitzem Kegel:* -e Schuttberge; ~**kehre,** die: **1.** *sehr enge Kehre* (1); *Haarnadelkurve.* **2.** (Ski) *Wendung [am Hang], die im Stand um 180° ausgeführt wird, u. aus der man in entgegengesetzter Richtung weiterfahren kann;* ~**kelch,** der: *spitzer Kelch* (1 a); ~**kohl,** der: *früh reife, bläulichgrüne Art weiß Weißkohls mit spitz-ovalem Kopf;* ~**kopf,** der (Med.): *Kopf von abnorm hoher, spitzer Form,* dazu: ~**köpfig** ⟨Adj.; o. Steig.; nicht adv.⟩; ~**kriegen** ⟨sw. V.; hat⟩ (aus dem Niederd., urspr. wohl = ein für bestimmten Zweck spitz machen] (ugs.): *merken, durchschauen; herauskommen:* er hat den Schwindel gleich spitzgekriegt; s., daß etw. ...; ~**krone,** die (Bot.): *nach oben spitz zulaufende, spindelförmige Krone eines Baumes;* ~**kühler,** der [scherzh. übertr. nach dem die Spitze des Autos bildenden Kühler (a)] (salopp scherzh.): svw. ↑~bauch; ~**marke,** die (Druckw.): *in auffallender Schrift am Anfang der ersten Zeile eines Absatzes gesetztes (eine Überschrift vertretendes) Wort;* ~**maschine,** die: *Gerät mit Handkurbel zum Spitzen von Bleistiften;* ~**maus,** die: **1.** *kleiner, den Mäusen ähnlicher Insektenfresser mit langer, spitzer Schnauze.* **2.** (ugs., salopp abwertend) *[schmalwüchsiges, kleiner] Mensch, bes. weibliche Person, mit magerem, spitzem Gesicht;* ~**morchel,** die [nach dem kegelförmigen ¹Hut (2)]:

wohlschmeckender Speisepilz einer Morchelart; ~**name,** der [zu ↑spitz (4)]: *scherzhafter od. spöttischer Beiname:* einen -n haben; jmdm. einen -n geben; ~**nasig** ⟨Adj.; o. Steig.; nicht adv.⟩: *mit spitzer Nase:* ein -es Gesicht, Mädchen; ~**ohrig** ⟨Adj.; o. Steig.; nicht adv.⟩: *mit spitzen Ohren:* ein -er Hund; ~**pocken** ⟨Pl.⟩ [nach den zugespitzten Knötchen]: svw. ↑Windpocken; ~**säule,** die (selten): svw. ↑Obelisk; ~**senker,** der [nach dem kegelförmigen Kopf] (Technik): svw. ↑Krauskopf (3); ~**wegerich,** der: *Wegerich mit schmalen, spitzen Blättern u. einem Blütenstand in Form einer kurzen Ähre auf langem Schaft;* ~**wink[e]lig** ⟨Adj.; o. Steig.; nicht adv.⟩: *mit, in einem spitzen Winkel:* ein -es Dreieck; die beiden Mauern laufen s. zusammen; ~**züngig** ⟨Adj.⟩: *mit spitzer* (4) *Zunge; anzüglich, boshaft.*

Spitzchen ['ʃpɪtsçən], das; -s, -: ↑Spitze (1); **spitze** ['ʃpɪtsə] ⟨indekl. Adj.; o. Steig.⟩ [zu ↑Spitze (5 b)] (ugs.): svw. ↑klasse: die haben hier ein s. Hallenbad; das ist s.; das hat er s. hingekriegt; **Spitze** [-], die; -, -n [mhd. spitze, ahd. spizza = spitzes Ende; 8: nach den Zacken des Musters]: **1.** ⟨Vkl. ↑Spitzchen⟩ **a)** *spitzes, scharfes Ende von etw.:* die S. eines Pfeils, einer Nadel; die S. des Bleistifts ist abgebrochen; * **einer Sache die S. abbrechen** *(einer Sache die Schärfe, die Gefährlichkeit nehmen);* **jmdm., einer Sache die S. bieten** (veraltend; *jmdm., einer Sache mutig entgegentreten;* eigtl. = jmdm. die Spitze des Degens, Schwertes entgegenhalten, um ihn zum Zweikampf herauszufordern); **etw. steht auf S. und Knopf** (↑Spitz 4 b); **b)** *Ende eines spitz, schmal zu[sammen]laufenden Teiles von etw.:* die S. eines Giebels, eines Dreiecks; **c)** *Ende, vorderster Teil von etw. Schmalem:* die -n der Finger, der Zehen; die S. des Fußes; die -n *(den vordersten Teil der Schuhsohlen)* erneuern lassen; **d)** *[schmaler] oberster Teil von etw. Hohem; oberes Ende von etw. Hochaufgerichtetem:* die S. des Mastes; der S. *(auf dem Gipfel) des Berges stehen;* * **die S. des Eisbergs** *(der offenliegende, kleinere Teil einer üblen, mißlichen Sache, die in Wirklichkeit weit größere Ausmaße hat);* **e)** kurz für ↑Zigarren-, Zigarettenspitze. **2. a)** *Anfang, vorderster, anführender Teil:* die S. des Heeres, des [Eisenbahn]zuges; an der S. marschieren; **b)** (Ballspiele) *in vorderster Position spielender Stürmer:* der Hamburger soll S. spielen; mit zwei -n operieren. **3. a)** (bes. Sport) *vordere, führende Position, erste Stelle (insbes. in bezug auf Leistung, Erfolg, Qualität):* die S. nehmen, halten, abgeben; das deutsche Boot hat die S. übernommen, liegt an der S.; sich an die S. [des Feldes] setzen; der Verein steht, liegt an der S. [der Tabelle] mit seinen Leistungen, seiner Qualität an der S. liegen, sich nicht an der S. behaupten können; **b)** *führende, leitende Stellung:* an der S. des Staates, einer Institution, einer Verschwörung stehen. **4. a)** *Spitzengruppe (bezüglich Leistung, Erfolg, Qualität):* die S. bilden; **b)** *führende, leitende Gruppe:* die gesamte S. des Verlags ist zurückgetreten; **c)** ⟨Pl.⟩ *führende, einflußreiche Persönlichkeiten:* die der Gesellschaft, der Partei, von Kunst und Wissenschaft. **5. a)** *Höchstwert, Höchstmaß, Gipfel, Äußerstes:* die Verkaufszahlen erreichten in diesem Jahr die absolute S.; das Auto fährt/macht 160 km S. (ugs.; *Höchstgeschwindigkeit*); in der S. (Jargon; *Spitzenzeit 1*) brach die Stromversorgung zusammen; * **etw. auf die S. treiben** *(etw. bis zum Äußersten treiben);* **b)** (ugs.) *höchste Güte, Qualität (in bezug auf besonders hervorragende, Begeisterung od. Bewunderung hervorrufende Leistungen):* jmd., etw. ist absolute, einsame S.; seine neue Freundin ist S. **6.** (Wirtsch.) **a)** *bei einer Aufrechnung übrigbleibender Betrag:* die im beim Umtausch von Aktien; es bleibt eine S. von 20 Mark; **b)** * **freie -n** (DDR früher; *landwirtschaftliche Erzeugnisse, die über die Ablieferungssoll hinausgingen u. zu höheren Preisen verkauft werden durften).* **7.** *boshafte Anspielung, Anzüglichkeit:* seine Bemerkung war eine S. gegen dich, enthielt eine S. gegen das politische System; eine s. ist bemerken, parieren; der Redner teilte einige -n aus. **8.** *in einer bestimmten Technik aus Fäden hergestelltes Material mit kunstvoll durchbrochenen Mustern:* eine geklöppelte, gehäkelte S.; Brüsseler -n; -n knüpfen, wirken, häkeln, stricken; das Kleid ist mit -n besetzt; **Spitzel** ['ʃpɪtsl̩], der; -s, - [urspr. wiener., Vkl. von ↑Spitz (1), also eigtl. = wachsamer kleiner Spitz] (abwertend): jmd., *der in fremdem Auftrag andere heimlich beobachtet, aufpaßt, was sie sagen u. tun, und deren Beobachtungen seinem Auftraggeber mitteilt:* ein dreckiger S.; er arbeitet als S. für den Staatssicherheitsdienst; ⟨Zus.:⟩ **Spitzeldienst,**

der ⟨meist Pl.⟩: für jmdn. -e leisten; ⟨Abl.:⟩ **¹spitzeln** ['ʃpɪtsln] ⟨sw. V.; hat⟩ (abwertend): *als Spitzel tätig sein:* Aber du weißt nicht, für wen ich spitzele (Zwerenz, Quadriga 93); **²spitzeln** [-] ⟨sw. V.; hat⟩ [zu ↑Spitze (1 c)] (Fußball): *den Ball leicht mit der Fußspitze irgendwohin stoßen:* den Ball ins Tor s.; jmdm. den Ball vom Fuß s.; **spitzen** ['ʃpɪtsn̩] ⟨sw. V.; hat⟩ [mhd. spitzen = spitzen (1), lauern (b), ahd. in: gispizzan = zuspitzen]: **1.** *spitz* (1 a) *machen:* den Bleistift s.; den Mund [zum Pfeifen, zum Kuß] s.; der Hund spitzt die Ohren *(stellt die Ohren auf, um zu lauschen).* **2.** (landsch.) **a)** *aufmerksam od. vorsichtig schauen, lugen:* um die Ecke, durch den Türspalt s.; **b)** *aufmerken:* da spitzt du aber! *(da wirst du aber hellhörig!);* **c)** ⟨auch s. + sich⟩ *dringlich erhoffen, ungeduldig erwarten:* sich auf das Essen, auf eine Einladung s.; er spitzt auf einen besseren Posten; **¹Spitzen-: 1.** Best. in Zus. mit Subst. mit den Bed. **a)** *die Spitze* (5 a), *das Höchstmaß, das Äußerste erreichend, Höchst-,* z. B. **Spitzenbedarf,** ~**belastung,** ~**einkommen,** ~**preis,** ~**qualität; b)** *an der Spitze* (3 a) *stehend, zur Spitze* (3 a) *gehörend, von bester Leistungsfähigkeit, Qualität,* z. B. **Spitzenbetrieb,** ~**darsteller,** ~**erzeugnis,** ~**fahrer,** ~**film,** ~**mannschaft,** ~**produkt,** ~**wein. 2.** Best. in Zus. mit Subst. mit der Bed. *zur Spitze* (4 b), *zu den Spitzen* (4 c) *gehörend, von höchstem Rang u. Einfluß; führend,* z. B. **Spitzenfunktionär,** ~**organisation,** ~**politiker.** **spitzen-,** **²Spitzen-** (Spitze 1–6): ~**geschwindigkeit,** die: *Höchstgeschwindigkeit eines Fahrzeugs;* ~**gruppe,** die: **1.** *Gruppe an der Spitze* (2 a), *vorderste Gruppe:* die S. des Heeres, des Konvois. **2.** *zur Spitze* (3 a) *gehörende, an der Spitze* (3 a) *stehende Gruppe:* die S. der Konkurrenten, der konkurrierenden Produkte; ~**kampf,** der: vgl. ~spiel; ~**kandidat,** der: *Kandidat, der an der Spitze* (2 a) *einer Wahlliste steht;* ~**klasse,** die: **1.** *Klasse der Besten, Leistungsstärksten:* der Rennfahrer gehört zur [internationalen] S. **2.** *höchste Qualität:* Fabrikate der S.; etw. ist S. (ugs.; *[in der Leistung, Qualität] hervorragend, ausgezeichnet*); ~**könner,** der: *Könner der Spitzenklasse* (1); ~**kraft,** die: *Kraft der Spitzenklasse* (1), *hervorragende [Arbeits]kraft:* Spitzenkräfte ausbilden, einstellen, engagieren; ~**last,** die (Elektrot.): *zeitweise extreme Belastung des Stromnetzes;* ~**leistung,** die: *hervorragende, ausgezeichnete Leistung,* z. B. **Spitzenleistung;** ~**platz,** der: *Platz an der Spitze* (3 a); ~**position,** die: **1.** *Position an der Spitze* (3 a), *vordere, führende Position.* **2.** *Position an der Spitze* (3 b), *führende, leitende Position;* ~**reiter,** der: *Person, Gruppe, Sache in einer Spitzenposition* (1): der S. des Rennens, der Tabelle, auf dem Automarkt; der S. der Hitparade ist S.; die Bundesliga hat einen neuen S.; ~**spiel,** das (Sport): *Spiel von Spitzenmannschaften gegeneinander;* ~**spieler,** der (Sport): *Spieler der Spitzenklasse* (1); ~**sport,** der: *Sport, der sich durch Spitzenleistungen auszeichnet;* ~**sportler,** der: *Sportler der Spitzenklasse* (1); *Champion, Crack;* ~**stoß,** der (Fußball): *mit der Fußspitze ausgeführter Stoß;* ~**tanz,** der: *der mit der äußersten Fußspitze ausgeführter Tanz;* ~**tänzerin,** die: *Tänzerin, die den Spitzentanz beherrscht;* ~**wert,** der: vgl. ↑Höchstwert; ~**zeit,** die: **1.** *Zeit der Höchstbelastung, des größten Andrangs, Verkehrs u. a.:* in -en verkehren die Busse im 10-Minuten-Abstand. **2.** (Sport) **a)** svw. ↑Bestzeit; **b)** *gestoppte Zeit, die eine Spitzenleistung anzeigt.*

³Spitzen- (Spitze 8): ~**bluse,** die; ~**deckchen,** das; ~**garnitur,** die: *Damengarnitur mit Spitzen;* ~**häubchen,** das; ~**höschen,** das; ~**klöppelei,** die; ~**klöpplerin,** die; ~**kragen,** der; ~**krause,** die; ~**papier,** das: *am Rand wie Spitze durchbrochenes Papier für Tortenplatten o. ä.;* ~**rüsche,** die; ~**taschentuch,** das: *Spitze umrandetes Damentaschentuch;* ~**tuch,** das ⟨Pl. ...tücher⟩: **1.** *Tuch aus Spitze.* **2.** svw. ↑~taschentuch.

Spitzer ['ʃpɪtsɐ], der; -s, - : kurz für ↑Bleistiftspitzer; **spitzig** ['ʃpɪtsɪç] ⟨Adj.⟩ [mhd. spitzec, spitzic] (veraltend): **1.** *spitz* (1); *schmal zulaufend:* -e Fingernägel, Stangen. **2.** *spitz* (3), *abgezehrt:* sie ist ganz s. im Gesicht. **3.** *spitz* (4); ⟨Abl.:⟩ **Spitzigkeit,** die; - (veraltend).

Spleen [ʃpli:n, selten: sp...], der; -s, -e [engl. spleen, eigtl. = (durch Erkrankung der) Milz (hervorgerufene) Gemütsverstimmung < lat. splēn = Milz < griech. splḗn]: **1.** ⟨o. Pl.⟩ *verschrobene, überspannte Wesensart:* jmds. S. kennen. **2.** *Schrulle, Marotte:* das mehrmalige Duschen jeden Tag war so ein S. von ihr; er hatte den S., jeden nach seiner Abstammung zu fragen. **3.** *Überspanntheit, Verrücktheit, Tick, Fimmel* (b): du hast ja einen

S.!; er hat einen gehörigen S. [bekommen] *(ist sehr eingebildet [geworden]);* ⟨Abl.:⟩ **spleenig** [ˈʃpliːnɪç, selten: ˈsp...] ⟨Adj.⟩: *einen Spleen habend, mit einem Spleen behaftet:* ein -er Mensch, Einfall; ⟨Abl.:⟩ **Spleenigkeit,** die; -, -en: **1.** ⟨o. Pl.⟩ *spleenige Art; Verschrobenheit, Überspanntheit, Schrulligkeit:* jmds. S. kennen. **2.** *spleeniger Zug, Einfall.*
Spleiß [ʃplaɪs], der; -es, -e [zu ↑spleißen]: **1.** (Seemannsspr.) *durch Spleißen hergestellte Verbindung zwischen zwei Seilod. Kabelenden.* **2.** (nordd. veraltend) *Splitter;* **spleißen** [ˈʃplaɪsn̩] ⟨st. u. sw. V.; hat⟩ [2: mhd. (md.) splīʒen; 1: urspr. = ein Tau in Stränge auflösen]: **1.** (bes. Seemannsspr.) *(Seil-, Kabelenden) durch Verflechten der einzelnen Stränge od. Drähte verbinden:* Taue, Seile s. **2.** (nordd. veraltend) **a)** *(Holz o. ä.) spalten;* **b)** *schleißen* (1 a).
splendid [ʃplɛnˈdiːt, sp...] ⟨Adj.; -er, -[e]ste⟩ [älter = glänzend, prächtig, unter Einfluß von ↑spendieren < lat. splendidus, zu: splendēre = glänzen; vgl. frz. splendide]: **1.** (bildungsspr. veraltend) *freigebig, großzügig:* ein -er Mensch; in -er Laune; sich jmdm. gegenüber s. erweisen; jmdn. s. bewirten. **2.** (bildungsspr. veraltend) *kostbar u. prächtig:* -e Dekorationen. **3.** (Druckw.) *weit auseinandergerückt, mit großem Zeilenabstand [auf großem Format mit breiten Rändern]:* -er Satz; ⟨Abl. zu 1, 2:⟩ **Splendidität** [...didiˈtɛːt, sp...], die; - (veraltet): *Splendid isolation* [ˈsplɛndɪd aɪsəˈleɪʃən], die; - - [1: engl. splendid isolation, eigtl. = glanzvolles Alleinsein]: **1.** (hist.) *die Bündnislosigkeit Englands im 19. Jh.* **2.** (bildungsspr.) *die freiwillige Bündnislosigkeit eines Landes, einer Partei o. ä.*
Spließ [ʃpliːs], der; -es, -e [spätmhd. splīʒe, zu mhd. (md.) splīʒen, ↑spleißen] (Bauw.): *[Holz]span, Streifen, Schindel o. ä. unter den Dachziegelfugen;* ⟨Zus.:⟩ **Spließdach,** das (Bauw.): *mit Biberschwänzen u. Spließen gedecktes Dach.*
Splint [ʃplɪnt], der; -[e]s, -e [aus dem Niederd. < mniederd. splinte, eigtl. = Abgespaltener]: **1.** (Technik) *der Sicherung von Schrauben u. Bolzen dienender gespaltener Stift aus Metall, der durch eine quergebohrte Öffnung in Schrauben u. Bolzen gesteckt u. durch Auseinanderbiegen seiner Enden befestigt wird.* ⟨o. Pl.⟩ (Bot., Holzverarb.) *weiches Holz (bes. der äußeren, den Kern umgebenden Holzschicht eines Stammes);* ⟨Zus. zu 2:⟩ **Splintholz,** das.
spliß [ʃplɪs]: ↑spleißen; **Spliß** [-]; der; Splisses, Splisse: Nebenf. von ↑Spleiß; **splissen** [ˈʃplɪsn̩] ⟨sw. V.; hat⟩: landsch. Nebenf. von ↑spleißen; **Splitt** [ʃplɪt], der; -[e]s, -e, (Sorten:) -e [aus dem Niederd., eigtl. = Splitter, zu: splitten, Nebenf. von: splīten = ↑spleißen]: *im Bauwesen bes. als Straßenbelag u. bei der Herstellung von Beton verwendetes Material aus grobkörnig zerkleinertem Stein;* **splitten** [ˈʃplɪtn̩] ⟨sw. V.; hat⟩ [engl. to split = spalten, (auf)teilen < (m)niederl. splīten]: **1.** (Wirtsch.) *das Splitting* (2) *auf etw. anwenden:* Aktien s. **2.** (Politik) *das Splitting* (3) *auf etw. anwenden, aufteilen:* Wahlstimmen s.; **Splitter** [ˈʃplɪtɐ], der; -s, - [mhd. splitter, mniederd. splittere, zu ↑spleißen] *[abgesprungenes] klein[er]es, flaches spitzes Bruchstück:* die S. eines Knochens; S. von Holz, Eisen; der S. eitert heraus; sich einen S. einreißen, durch einen [Bomben-, Granat]splitter verwundet werden; das Glas zersprang in tausend S. Vgl. Balken (1).
splitter-, Splitter-: ~**bombe,** die (Milit.): *Bombe mit großer Splitterwirkung;* ~**bruch,** der (Med.): *Bruch* (2 a) *mit zahlreichen Knochensplittern;* ~**fasernackt** ⟨Adj.; o. Steig.; nicht adv.⟩ [H. u.] (ugs.): *völlig nackt;* ~**frei** ⟨Adj.; o. Steig.; nicht adv.⟩: *im beim Bruch nicht splitternd:* -es Glas; ~**graben,** der (Milit.): *Graben, der Schutz vor Bomben-, Granatsplittern o. ä. bieten soll;* ~**gruppe,** die: *kleine (bes. politische, weltanschauliche) Gruppe [die sich von einer größeren abgesplittert hat]:* radikale -n; ~**nackt** ⟨Adj.; o. Steig.; nicht adv.⟩ [H. u.] (ugs.): *völlig nackt;* ~**partei,** die (abwertend): *kleinliche(r) Partei, die vgl.;* ~**richter,** der [nach Matth. 7, 3] (veraltet): *kleinlicher Beurteiler;* ~**sicher** ⟨Adj.⟩: **1.** *gegen [Bomben-, Granat]splitter geschützt, Schutz bietend:* -e Unterstände. **2.** (ugs.; nicht adv.⟩ svw. ↑~frei; ~**wirkung,** die: *zerstörende Wirkung von Bomben-, Granatsplittern o. ä.*
splitterig, splittrig [ˈʃplɪt(ə)rɪç] ⟨Adj.; nicht adv.⟩: **1.** *leicht splitternd:* -es Holz. **2.** *voller Splitter:* ein -es Brett; **splittern** [ˈʃplɪtɐn] ⟨sw. V.⟩: **1.** *Splitter bilden* ⟨hat⟩: das Holz splittert [sehr]. **2.** *in Splitter zerbrechen* ⟨ist⟩: Plexiglas splittert nicht; die Fensterscheibe ist [in tausend Scherben] gesplittert; **Splitting** [ˈʃplɪtɪŋ, sp...], das; -[s], -s [engl. splitting, zu: to split, ↑splitten]: **1.** ⟨o. Pl.⟩ (Steuerw.) *Besteuerung von Ehegatten, die sich bei jeder der beiden Ehegatten*

auf die Hälfte des Gesamteinkommens erstreckt. **2.** (Wirtsch.) *Teilung einer Aktie, eines Investmentpapiers usw. (wenn der Kurswert sich vervielfacht hat).* **3.** (Politik) *Verteilung der Erst- u. Zweitstimme auf verschiedene Parteien.*
Splitting- (Steuerw.): ~**system,** das ⟨o. Pl.⟩; ~**tarif,** der; ~**verfahren,** das ⟨o. Pl.⟩.
splittrig: ↑splitterig.
Spodium [ˈspoːdi̯ʊm, ˈʃp...], das; -s [lat. spodium < griech. spódion = (Metall)asche] (Chemie): *Knochenkohle;* **Spodumen** [spoduˈmeːn, ʃp...], der; -s, -e [zu griech. spodoúmenon = das zu Asche Gebrannte]: *durchsichtiges Mineral, das als Schmuckstein verwendet wird.*
Spoiler [ˈʃpɔylɐ], der; -s, - [engl. spoiler, zu: to spoil = (Luft[widerstand]) wegnehmen]: **1.** (Kfz.-T.) *Blech an [Renn]autos, das durch Beeinflussung der Luftströmung eine bessere Bodenhaftung bewirkt.* **2.** (Flugw.) *Klappe an der Oberseite eines Tragflügels, die einen Auftriebsverlust bewirkt.* **3.** (Ski) *Verlängerung des Skistiefels am Schaft als Stütze bei der Rücklage.*
Spöke [ˈʃpøːkə], die; -, -n [zu niederd. spök, ↑Spökenkieker]: *in der Nordsee u. im Mittelmeer am Boden lebender, silbergrauer, dunkelgefleckter Seedrachen, aus dessen Leber ein hochwertiges Öl gewonnen wird.*
Spökenkieker [ˈʃpøːkŋkiːkɐ], der; -s, - [niederd., zu: spök = Spuk(gestalt) u. ↑kieken]: **a)** (nordd.) *Geisterseher; Hellseher;* **b)** (ugs. scherzh. od. spött.) *grüblerischer, spintisierender Mensch;* **Spökenkiekerei** [...kiːkəˈraɪ], die; -, -en (ugs. scherzh. od. spött.): *Spintisiererei;* **Spökenkiekerin,** die; -, -nen: w. Form zu ↑Spökenkieker.
Spolien [ˈspoːli̯ən, ˈʃp...] ⟨Pl.⟩ [1: lat. spolia (Pl.), eigtl. wohl = Abgezogenes; 2: mlat. spolia; 3: übertr. von (1)]: **1.** *erbeutete Waffen, Beutestücke (im alten Rom).* **2.** (hist.) *beweglicher Nachlaß eines katholischen Geistlichen.* **3.** (Archit.) *aus anderen Bauten wiederverwendete Bauteile (z. B. Säulen, Friese o. ä.);* ⟨Zus.:⟩ **Spolienklage,** die (kath. Kirchenrecht): *Klage wegen Entzugs des Besitzes an Rechten od. Sachen;* **Spolienrecht,** das: *(bes. im MA. bestehender) Anspruch eines geistlichen od. weltlichen Kirchenherrn auf die Spolien* (2) *eines verstorbenen Geistlichen.*
Spompanade[l]n [ʃpompaˈnaːd[ə]n, ...dn̩] ⟨Pl.⟩ [ital. spampanata] (österr. ugs.): svw. ↑Sperenzchen.
Spondeen [spɔnˈdeːən, ʃp...]: Pl. von ↑Spondeus; **spondeisch** [...deːɪʃ] ⟨Adj.; o. Steig.⟩: *1. den Spondeus betreffend.* **2.** *in Spondeen geschrieben, verfaßt;* **Spondeus** [...ˈdeːʊs], der; -, ...en [...ˈdeːən; lat. spondēus (pēs) < griech. spondeîos (poús), zu: spondḗ = (Trank)opfer, nach den bei diesen üblichen langsamen Gesängen] (Verslehre): *aus zwei Längen bestehender antiker Versfuß;* **Spondiakus** [...ˈdiːakʊs], der; -, ...zi [...atsi; zu lat. spondiacus < griech. spondeiakós] (Verslehre): *Hexameter, in dem statt des fünften Daktylus ein Spondeus eintritt.*
Spondylarthritis [spɔndylarˈtriːtɪs, ʃp...], die; -, ...itiden [...iˈtiːdn̩; zu griech. spóndylos = Wirbelknochen u. ↑Arthritis] (Med.): *Entzündung der Wirbelgelenke;* **Spondylitis** [...ˈliːtɪs], die; -, ...itiden [...iˈtiːdn̩] (Med.): *Wirbelentzündung;* **Spondylose** [...ˈloːzə], die; -, -n (Med.): *[von den Bandscheiben ausgehende] Erkrankung der Wirbelsäule.*
Spongia [ˈspɔŋɡi̯a, ˈʃp...], die; -, ...en [...i̯ən; lat. spongia < griech. spoggiá] (Biol.): *Schwamm* (1); **Spongin** [...ˈɡiːn], das; -s (Biol.): *elastische Stützsubstanz der Schwämme;* **spongiös** [...ˈɡi̯øːs] ⟨Adj.; o. Steig.⟩ [lat. spongiōsus] (bes. Med.): *schwammartig;* **Spongiosa** [...ˈɡi̯oːza], die; - (Med.): *spongiöses Innengewebe der Knochen.*
spönne [ˈʃpœnə]: ↑spinnen.
Sponsalien [spɔnˈzaːli̯ən, ʃp...] ⟨Pl.⟩ [lat. spōnsālia, zu: spōnsus = Verlobter, zu: spondēre = ver-, geloben (veraltend): *Verlobungsgeschenke;* **sponsern** [ˈʃpɔnzɐn] ⟨sw. V.; hat⟩ [engl. to sponsor, zu: sponsor, ↑Sponsor]: *[durch finanzielle Unterstützung] fördern:* der Rennfahrer wird von der Firma X gesponsert; Ein Dirigentenwettbewerb, der von Karajan gesponsert wird (Express 3. 10. 68, 7); **Sponsion** [ʃpɔnˈzi̯oːn, sp...], die; -, -en [lat. spōnsio = feierliches Gelöbnis] (österr.): *akademische Feier zum Abschluß eines [Pharmazie]studiums;* **Sponsor** [ˈʃpɔnzɐ, engl.: ˈspɔnsə], der; -s, -s [engl. sponsor, eigtl. = Bürge < lat. Sponsor]: **1.** *Gönner, Förderer, Geldgeber* (z. B. im [Autorenn]sport): der S. eines Rennfahrers; S. dieses Teams ist die Firma X **2.** *(bes. in den USA) Person[engruppe], die eine Sendung im Rundfunk od. Fernsehen finanziert, wenn sie sie zu Reklamezwecken nutzen kann:* finanzstarke -s beherrschen die

Bildschirme; ⟨Abl.:⟩ **Sponsorschaft,** die; -, -en: *Förderung durch einen Gönner, Geldgeber.*
spontan [ʃpɔn'taːn, sp...] ⟨Adj.⟩ [spätlat. spontāneus = freiwillig; frei, zu lat. (sua) sponte = freiwillig, zu: spōns (Gen.: spontis) = (An)trieb, freier Wille]: **a)** *aus eigenem plötzlichem Entschluß, Impuls [heraus], aus unmittelbarem eigenem Antrieb; einem plötzlichen inneren Antrieb, Impuls folgend:* ein -er Entschluß; sie ist [in allen ihren Handlungen, Äußerungen] sehr s.; s. antworten, reagieren, zustimmen; eine -e *(nicht von außen gesteuerte)* politische Aktion; -e *(nicht zentral von der Gewerkschaft organisierte)* Streiks; **b)** ⟨o. Steig.⟩ (bildungsspr., Fachspr.) *von selbst, ohne äußeren Anlaß, Einfluß [ausgelöst]; unmittelbar, unvermittelt [geschehend]:* eine -e Entwicklung, Mutation; etw. entwickelt sich s.; ⟨Abl. zu 1:⟩ **Spontaneität,** (selten:) Spontanität [ʃpɔntan(e)i'tɛːt, sp...], die; -, -en ⟨Pl. selten⟩ [frz. spontanéité, zu: spontané < spätlat. spontāneus, ↑spontan; Spontanität direkt zu ↑spontan] (bildungsspr., Fachspr.): **1.** ⟨o. Pl.⟩ **a)** *unmittelbarer eigener Antrieb, spontane Art u. Weise; Impulsivität:* die Spontaneität eines Entschlusses bezweifeln, bewundern; der Künstler hat an Spontaneität verloren; **b)** *das Vorsichgehen ohne äußeren Anlaß od. Einfluß:* die Spontaneität der Bewegungen von Organismen. **2.** *spontane Handlung, Äußerung:* seine Spontanitäten sind manchmal erfrischend; ⟨Zus.:⟩ **Spontanfick,** der (vulg.): *spontan vollzogener Geschlechtsverkehr (ohne innere Bindungen u. längere Beziehungen der Partner);* **Spontanheilung,** die (Med.): *[unmittelbar] von selbst geschehende, nicht therapeutisch herbeigeführte Heilung;* **Spontanität:** ↑Spontaneität; **Sponti** ['ʃpɔnti], der; -s, -s [zu ↑spontan] (Politik): *Angehöriger einer undogmatischen linksgerichteten Gruppe.*
Spor [ʃpoːɐ̯], der; -[e]s, -e [zu mhd. spœr = trocken, rauh, ahd. spöri = mürb, faul] (landsch.): *Schimmel[pilz].*
sporadisch [ʃpo'raːdɪʃ, sp...] ⟨Adj.⟩ [frz. sporadique < griech. sporadikós = verstreut, zu: speírein = streuen, säen]: **a)** *vereinzelt [vorkommend], verstreut:* dieses Metall findet man nur s.; **b)** *gelegentlich, [nur] selten:* -e Besuche; er kam nur noch s. zu uns; **Sporangium** [ʃpo'raŋiʊm, sp...], das; -s, ...ien [...jən; zu ↑Spore u. griech. aggeĩon = Behälter] (Bot.): *Sporenbehälter, in dem die Sporen gebildet u. bis zur Reife zusammengehalten werden.*
sporco ['ʃpɔrko, sp...] ⟨Adv.⟩ [spätmhd. sporco < ital. sporco, eigtl. = schmutzig < lat. spurcus] (Kaufmannsspr. veraltet): *brutto.*
Spore ['ʃpoːrə], die; -, -n ⟨meist Pl.⟩ [zu griech. sporá = das Säen, Saat; Same, zu: speírein, ↑sporadisch]: **1.** (Biol.) *bewegliche, dickwandige, der ungeschlechtlichen Vermehrung dienende Zelle mit meist nur einem Kern [bei niederen Pflanzen, z. B. Algen, Pilzen, Moosen, Farnen).* **2.** (Zool., Med.) *gegen thermische, chemische u. andere Einflüsse bes. widerstandsfähige Dauerform einer Bakterie.*
Sporen: Pl. von ↑Sporn.
sporen-, Sporen- (Spore) **~behälter,** der (Biol.); **~bildend** ⟨Adj.; o. Steig.; nicht adv.⟩; **~blatt,** das (Bot.): *bei Farnen Sporangien tragendes Blatt;* **~pflanze,** die: *blütenlose Pflanze, die sich durch Sporen vermehrt;* **~schlauch,** der (Bot.): *sackförmiger Sporenbehälter der Schlauchpilze;* **~tierchen,** das ⟨meist Pl.⟩ (Zool.): *mikroskopisch kleines, einzelliges, parasitisch lebendes Tier; Sporozoon;* **~tragend** ⟨Adj.; o. Steig.; nicht adv.⟩; **~träger,** der (Biol.): vgl. ~behälter.
sporenklirrend ⟨Adj.; o. Steig.; nicht präd.⟩: *mit klirrenden Sporen (auch Ausdruck forschen, selbstbewußten Gehens).*
Spörgel ['ʃpœrgl], der; -s, - [mlat. spergula, spargula, H. u.]: *[als Futterpflanze angebautes] Nelkengewächs mit fast nadelförmigen Blättern u. weißen Blüten; Spark (b).*
sporig ['ʃpoːrɪç] ⟨Adj.; nicht adv.⟩ [zu ↑Spor] (landsch.): *schimmelig.*
Sporn ['ʃpɔrn], der; -[e]s, Sporen ['ʃpoːrən] u. (bes. fachspr.) -e [mhd. spor(e), ahd. sporo, verw. mit ↑Spur]: **1.** ⟨Pl. Sporen; meist Pl.⟩ *mit einem Bügel am Absatz des Reitstiefels befestigter Dorn od. kleines Rädchen, mit dem der Reiter das Pferd antreibt:* klirrende Sporen; Sporen tragen; die Sporen anschnallen; einem Pferd die Sporen geben *(es antreiben, indem man ihm die Sporen in die Seite drückt);* *sich ⟨Dativ⟩ die [ersten] Sporen verdienen (die ersten, eine Laufbahn eröffnenden Erfolge für sich verbuchen können; [goldene] Sporen zu tragen, war im MA. ein Vorrecht des Ritters, das dem Ritterschlag verdient werden mußte):* er hat sich die ersten Sporen bei der Firma X

verdient; er hat sich die ersten Sporen als Journalist im Ausland verdient. **2.** ⟨Pl. Sporen, fachspr. auch -e⟩ **a)** *hornige, nach hinten gerichtete Kralle an der Ferse od. am Flügel bei verschiedenen Vögeln:* die Hähne gingen mit ihren Sporen aufeinander los; **b)** *dicke, starre, aber bewegliche Borste am Bein bei verschiedenen Insekten;* **c)** (Med.) *[durch dauernden Reiz entstandener] schmerzhafter knöcherner Auswuchs an der Ferse.* **3.** ⟨Pl. -e⟩ (Bot.) *wie ein kleiner, hohler Spitzkegel od. Sack geformte Ausstülpung der Blumen- u. Kelchblätter bei verschiedenen Pflanzen;* vgl. Rittersporn. **4.** ⟨Pl. -e⟩ *zwischen zwei zusammenlaufenden Tälern liegender u. von vorn schwer zugänglicher Bergvorsprung:* mittelalterliche Burgen liegen oft auf Spornen. **5.** ⟨Pl. -e⟩ (früher) *[unter Wasser befindlicher] Vorsprung im Bug eines Kriegsschiffes zum Rammen feindlicher Schiffe.* **6.** ⟨Pl. -e⟩ *federnd angebrachter Metallbügel od. Kufe am Heck leichter Flugzeuge zum Schutz des Rumpfes beim Landen u. Abheben.* **7.** ⟨Pl. -e⟩ (Milit.) *Vorrichtung an Geschützen, mit der ein Zurückrollen nach dem Abschuß verhindert wird.* **8.** ⟨o. Pl.⟩ (geh., veraltend) svw. ↑Ansporn; ⟨Abl.:⟩ **spornen** ⟨sw. V.; hat⟩ [mhd. sporen]: *(einem Tier) die Sporen geben:* er spornte sein Pferd und ritt davon; Ü der mögliche Sieg spornt ihn zu Höchstleistungen; ⟨Zus.:⟩ **Spornrädchen,** das: *gezacktes Metallrädchen (z. B. am Feuerzeug);* **spornstreichs** [-ʃtrajçs] ⟨Adv.⟩ [eigtl. = im schnellen Galopp, adv. Gen. zu veraltet Spor(en)streich = Schlag mit dem Sporn]: *emotional angetrieben u. ohne lange zu überlegen, sich zu jmdm., etw. begeben, in Bewegung setzen; eiligst; geradewegs:* s. wegrennen.
Sporophyll [sporo'fyl], das; -s, -e [zu ↑Spore u. griech. phýllon = Blatt] (Bot.): *sporentragendes Blatt;* **Sporophyt** [...'fyːt], der; -en, -en [zu griech. phytón = Pflanze] (Bot.): *sporenbildende Generation bei Pflanzen, die dem Generationswechsel unterliegen; Sporozoon* [...'tsoːɔn], das; -s, ...zoen [...o:ən] ⟨meist Pl.⟩ [zu griech. zõon = Lebewesen]: svw. ↑Sporentierchen.
Sport [ʃpɔrt], der; -[e]s, (Arten:) -e ⟨Pl. selten⟩ [engl. sport, urspr. = Zeitvertreib, Spiel, Kurzf. von: disport = Vergnügen < afrz. desport, zu: (se) de(s)porter = vergnügen < lat. disportare = fortbringen (deportieren) in einer vlat. Bed. „amüsieren"]: **1. a)** ⟨o. Pl.⟩ *körperliche Betätigung, die [im Wettkampf mit anderen] der Gesundheit u./od. dem Vergnügen dient;* **b)** ⟨o. Pl.⟩ *das sportliche Geschehen in seiner Gesamtheit:* Der S. ist um zwei große Meister ärmer geworden (Maegerlein, Piste 98); **c)** *Sportart:* Fußball ist ein sehr beliebter S.; Schwimmen ist ein gesunder S.; Boxen ist ein harter, roher S.; Internationales Knabeninstitut ... 50 interne Schüler ... – 12 Lehrer – Alle -e (Presse 6. 6. 69, Anzeige 25). **2.** *(abwertend)* **2.** *Liebhaberei, Betätigung zum Vergnügen, zum Zeitvertrieb, Hobby:* Fotografieren ist ein teurer S.; er sammelt Briefmarken als, zum S.; sie betrieb das Fahren zum illegalen Nulltarif geradezu als S. (MM 14. 11. 77, 15); *sich ⟨Dativ⟩ einen S. daraus machen, etw. zu tun* (ugs.; *etw. aus Übermut u. einer gewissen Boshaftigkeit heraus [beharrlich u. immer wieder] tun).*
sport-, Sport- (vgl. auch: sports-, Sports-): *vor bestimmte sportliche Leistungen verliehenes Abzeichen;* **~amt,** das: *für den Sport zuständige Behörde;* **~angler,** der: svw. ↑~fischer; **~anlage,** die: *Anlage (3) zur Ausübung des Sports u. für Sportveranstaltungen;* **~anzug,** der: **1.** *für einen bestimmten Sport vorgesehene Spezialkleidung.* **2.** *bequemer, sportlich geschnittener Straßen- od. Freizeitanzug;* **~art,** die: *Disziplin (3);* **~artikel,** der ⟨meist Pl.⟩: *zur Ausübung eines Sports benötigter Gegenstand (Gerät, Kleidungsstück);* **~arzt,** der: *Arzt für die Betreuung von Leistungssportlern u. die Behandlung von Sportverletzungen;* **~ausrüstung,** die; **~begeistert** ⟨Adj.; nicht adv.⟩; **~beilage,** die: *Beilage (2) mit Berichten usw. über den Sport;* **~bericht,** der, dazu: **~berichterstatter,** der; **~berichterstattung,** die; **~betrieb,** der ⟨o. Pl.⟩: vgl. Betrieb (3); **~bewegung,** die (DDR): *Bewegung (3 b) zur Förderung des Volkssports;* **~bluse,** die: vgl. ~anzug (2); **~boot,** das; **~coupé,** das: svw. ↑Coupé (3); **~disziplin,** die: svw. ↑~art; **~dreß,** der: vgl. ~anzug; ~fan, der; ~fanatiker, der; **~fechten,** das, -s: *Florett- od. Degenfechten als sportliche Disziplin;* **~feindlich** ⟨Adj.⟩; **~feld,** das (geh., selten): *repräsentative Wettkampfstätte; Stadion;* **~fest,** das: *festliche Veranstaltung einer Schule, eines Vereins o. ä. mit sportlichen Wettkämpfen u. Darbietungen;* **~fischen,** das, -s, dazu: **~fi-**

scher, der: *jmd., der den Angelsport als Liebhaberei u. in Wettbewerben betreibt,* ~**fischerei,** die; ~**flieger,** der: *jmd., der das Fliegen als Sport betreibt; Pilot eines Sportflugzeugs,* dazu: ~**fliegerei,** die; ~**flugzeug,** das: *[einmotoriges] der sportlichen Betätigung dienendes Flugzeug;* ~**fotograf,** der: *[Presse]fotograf, der Aufnahmen bei Sportwettkämpfen macht;* ~**freund,** (auch:) Sportsfreund, der: **1.** *Freund, Anhänger des Sports.* **2.** svw. ↑~kamerad; ~**freundlich** ⟨Adj.⟩; ~**funktionär,** der; ~**geist,** der ⟨o. Pl.⟩: *sportliche Gesinnung, Fairneß:* [keinen] S. haben, zeigen; ~**gemeinschaft,** die (bes. DDR): *organisatorischer Zusammenschluß für den Sport auf unterer Ebene;* ~**gerät,** das: *Gegenstand, an dem od. mit dem sportliche Übungen ausgeführt werden;* ~**gerecht** ⟨Adj.⟩: *dem Sport gemäß;* ~**gericht,** das: *von Sportverbänden eingesetztes Schiedsgericht, das bei der Ausübung des Sports entstandene Streitfälle schlichtet u. Geldstrafen od. Sperren verhängen kann,* ~**geschäft,** das: *Geschäft (2), das Sportartikel führt;* ~**geschehen,** das; ~**geschichte,** die ⟨o. Pl⟩; ~**gewehr,** das; ~**größe,** die: *Größe (4) im Sport;* ~**halle,** die: *überdachte Anlage für Wettkampf u. Training;* ~**hemd,** das: *meist ärmelloses [Trikot]hemd, das bei der Ausübung eines Sports von den Mitgliedern eines Vereins in einheitlicher Farbe getragen wird.* **2.** *sportliches Freizeithemd;* ~**herz,** das (Med.): *Herz eines Sportlers, das sich durch ständiges Training vergrößert u. den gesteigerten Leistungen angepaßt hat;* ~**hochschule,** die: *Hochschule für Leibesübungen;* ~**hose,** die: vgl. ~anzug (1); ~**hotel,** das: *auf die Bedürfnisse von [Winter]sportlern eingestelltes Hotel;* ~**jacke,** die: *bequeme, sportliche [Klub]jacke;* ~**journalist,** der; ~**kamerad,** der: *jmd., mit dem man gemeinsam [im gleichen Verein] Sport treibt;* ~**kanone,** Sportskanone, die (ugs.): vgl. Kanone (2); ~**karre,** die (bes. nordd.): ↑~wagen (2); ~**karriere,** die; ~**kleidung,** die: *Kleidung für den Sport;* vgl. Dreß; ~**klub,** der: svw. ↑~verein; ~**lehrer,** der: **a)** *Turnlehrer [an einer Schule];* **b)** *Ausbilder, Trainer für eine bestimmte Sportart; Coach;* ~**leidenschaft,** die; ~**liebend** ⟨Adj.; nicht adv.⟩; ~**maschine,** die: ↑~flugzeug; ~**mäßig:** ↑Sportsmäßig; ~**medizin,** die: *Spezialgebiet der Medizin, das sich mit den Wechselwirkungen zwischen Sport u. Gesundheit, den Möglichkeiten u. Grenzen des Hochleistungssports u. der Behandlung von Sportverletzungen befaßt,* dazu: ~**mediziner,** der, ~**medizinisch** ⟨Adj.; o. Steig.; präd. ungebr.⟩; ~**meldung,** die: *Meldung (2) vom Sportereignis;* ~**motor,** der: *Motor eines Sportwagens (1);* ~**mütze,** die: *sportlich aussehende [Schirm]mütze;* ~**nachricht,** die: **1.** svw. ↑~meldung. **2.** ⟨Pl.⟩ *Nachrichtensendung vom Sport;* ~**pfad,** der: svw. ↑Trimm-dich-Pfad; ~**philologe,** der: *Sportlehrer an einer höheren Schule, der auch in einem od. mehreren wissenschaftlichen Fächern unterrichtet;* ~**platz,** der: *für Training u. Wettkampf in einer od. mehreren Sportarten bestimmte Anlage im Freien:* auf den S. gehen; ~**preis,** der: *Preis (2 a) für eine sportliche Leistung;* ~**psychologie,** die: vgl. ~medizin; ~**presse,** die; ~**redakteur,** der; ~**reiten,** das; -s; ~**reporter,** der; ~**schaden** der (Med.): *körperlicher Schaden, der durch einen [unvorsichtig od. übermäßig betriebenen] Sport entstanden ist;* ~**schießen,** das; -s; ~**schlitten,** der: vgl. ~anzug; ~**schule,** die; ~**seite,** die: *Zeitungsseite, auf der die Sportnachrichten u. -berichte stehen;* ~**sendung,** die (Rundf., Ferns.); ~**sensation,** die; ~**sprache,** die: *Fachsprache u. Jargon des Sports;* ~**stadion,** das; ~**stätte,** die (geh.): vgl. ~anlage; ~**student,** der: *Student an einer [Sport]hochschule;* ~**stunde,** die: *Unterrichtsstunde im Sport;* ~**tauchen,** das; -s: *Tauchen mit od. ohne Gerät als sportlicher Wettbewerb od. zur Unterwasserjagd,* dazu: ~**taucher,** der; ~**teil,** der: vgl. ~seite; ~**toto,** das, auch: der; vgl. Fußballtoto; ~**treibend** ⟨Adj.; o. Steig.; nur attr.⟩, dazu: ~**treibende,** der u. die; -n, -n ⟨Dekl. ↑Abgeordnete⟩; ~**übung,** die; ~**unfall,** der; ~**unterricht,** der; ~**veranstaltung,** die; ~**verband,** der: *organisatorischer Zusammenschluß mehrerer Sportvereine zur gemeinsamen Vertretung ihrer Interessen;* ~**verein,** der; ~**verletzung,** die: *Verletzung, die sich jmd. bei der Ausübung eines Sports zugezogen hat;* ~**waffe,** die: *beim Sportfechten od. im Schießsport gebrauchte Waffe,* die; ~**wagen,** der: **1.** *windschnittig gebautes [zweisitziges] Auto mit starkem Motor.* **2.** *leichter Kinderwagen, in dem Kinder, die bereits sitzen können, gefahren werden,* ~**wart,** der: *jmd., dem in einem Verein, Verband o. ä. für die Organisation sorgt u. die Instandhaltung von Sportplatz u. Sportgeräten überwacht;* ~**welt,** die ⟨o. Pl.⟩ (selten): *Welt des Sports;*

~**wettkampf,** der; ~**wissenschaft,** die; ~**zeitung,** die; ~**zentrum,** das; ~**zweisitzer,** der: svw. ↑~wagen (1).

Sportel ['ʃpɔrtl̩], die; -, -n ⟨meist Pl.⟩ [spätmhd. sporteln < (m)lat. sportela, eigtl. = *Körbchen* (in dem man eine Speise als Geschenk bringt), Vkl. von: sporta = Korb]: *im späten MA. Gebühr, die ein Amtsträger, bes. ein Richter, bei Amtshandlungen berechnete;* ⟨Zus.:⟩ **Sportelfreiheit,** die ⟨o. Pl.⟩: *Gebührenfreiheit.*

sporteln ⟨sw. V.; hat⟩ [zu ↑Sport] (selten): *ein wenig, nicht ernsthaft Sport treiben;* **sportiv** [spɔr'ti:f] ⟨Adj.⟩ [engl. sportive, frz. sportif]: *sportlich [aussehend], einen sportlichen Eindruck machend:* ein -er Typ; -er Lebensstil; Lederjacken und -e Pelze; **Sportler** ['ʃpɔrtlɐ], der; -s, -: *jmd., der aktiv Sport treibt;* ⟨Zus.:⟩ **Sportlerherz,** die: svw. ↑Sportherz; **Sportlerin,** die; -, -nen: w. Form zu ↑Sportler; **sportlich** ⟨Adj.⟩: **1. a)** ⟨o. Steig.; nicht präd.⟩ *den Sport betreffend, auf ihm beruhend, von ihm ausgehend, geprägt; Sport-:* -e Höchstleistungen; eine -e Karriere; -es Können; der -e Alltag; -e (für den Sport bestimmte) Ausrüstung; sich s. betätigen; die Leistung ist s. hervorragend; **b)** *fair, dem Geist des Sports entsprechend:* -es Benehmen; ein sauberes und -es Spiel; **c)** ⟨o. Steig.⟩ *in einer Weise, die dem Sport als imponierender Leistung gleicht, ähnelt:* ein Wagen für -es Fahren; ein -es Tempo; -e Hochleistungsmotoren; er fährt s., aber nicht aggressiv. **2.** ⟨o. Steig.⟩ **a)** *[wie] vom Sport geprägt, durch Sport trainiert [u. daher elastisch-schlank]:* ein -er Typ; ein s. aussehendes Mädchen; sie wirkt sehr s., läuft und leicht; **b)** *einfach u. zweckmäßig im Schnitt; jugendlich-flott wirkend:* -e Kleidung; Ein modernes Parfum - frisch, s. elegant (Werbung); s. gekleidet sein; ⟨Abl.:⟩ **Sportlichkeit,** die; -.

sports-, Sports- (vgl. auch: sport-, Sport-): ~**freund,** der: ↑Sportfreund; ~**kanone,** die: ↑Sportkanone; ~**mann,** der ⟨Pl. ...leute, seltener: ...männer⟩ [nach engl. sportsman]: *jmd., der Sport treibt, dessen Neigungen, Interessen dem Sport gehören;* ~**mäßig,** sportmäßig ⟨Adj.⟩: *dem Sport gemäß:* -es Benehmen.

Spot [spɔt, ʃpɔt], der; -s, -s [engl. spot, eigtl. = (kurzer) Auftritt, zu: spot = Fleck, Ort]: **1. a)** *Werbekurzfilm im Kino, Fernsehen:* drei -s von jeweils dreißig Sekunden Dauer; **b)** *in Sendungen des Hörfunks eingeblendeter Werbetext.* **2.** kurz für ↑Spotlight: den S. auf den Star richten.

spot-: ~**beleuchtung,** die; ~**geschäft,** das (Wirtsch.): *Geschäft gegen sofortige Lieferung u. Kasse [im internationalen Verkehr];* ~**light** [-lajt], das; -s, -s [engl. light = Licht] (Bühnentechnik, Fot.): *eine Stelle scharf beleuchtendes u. die Umgebung dunkel lassendes gebündeltes [Scheinwerfer]licht:* im S.; ~**markt,** der (Wirtsch.): *internationaler Markt für frei verfügbaren Mengen;* ~**preis,** der (Wirtsch.).

Spott [ʃpɔt], der; -[e]s [mhd., ahd. spot]: *das Verspotten; Äußerung od. Verhaltensweise, die ausdrückt, daß sich der Betreffende über jmdn. od. dessen Gefühle bzw. Situation lustig macht, darüber frohlockt, Schadenfreude empfindet:* gutmütiger, scharfer, boshafter S.; Hohn und S.; seinen S. mit jmdm., etw. treiben; zum Schaden auch noch den S. haben (*wenn man ohnehin schon Ärger o. ä. hat, auch noch die spöttischen Bemerkungen anderer dazu hören müssen*); jmd. preisgegeben sein; er will sich nicht dem S. der Leute aussetzen; voll heimlichen -[e]s; zum S. [der Leute] werden (*verspottet werden;* nach Ps. 22,7).

spott-, Spott-: ~**bild,** das: **a)** (veraltet) svw. ↑Karikatur (1 a); **b)** *als Verspottung wirkende bildhafte Vorstellung od. Erscheinung:* ein S. seiner selbst; ~**billig** ⟨Adj.; o. Steig.⟩ (ugs.): *äußerst billig;* ~**drossel,** die: **a)** *grauer bis brauner, langschwänziger Singvogel aus Nordamerika, der häufig spottet* (3); **b)** svw. ↑-vogel (b); ~**geburt,** die (bildungsspr. verächtlich): *abscheuerregendes Wesen, Mißgeburt* (b): du S. von Dreck und Feuer (Goethe, Faust I, 3536); ~**gedicht,** das: vgl. ~vers; ~**geld,** das (ugs.): vgl. ~preis: etw. für/(veraltend:) um ein S. erwerben; ~**lied,** das: vgl. ~vers; ~**lust,** die ⟨o. Pl.⟩: *Lust, andere zu verspotten,* dazu: ~**lustig** ⟨Adj.⟩; ~**name,** der: vgl. Spitzname; ~**preis,** der (ugs.): *äußerst niedriger Preis:* zu -en einkaufen; ~**rede,** die; vgl. ~schrift, die: vgl. Pasquill; ~**sucht,** die ⟨o. Pl.⟩: vgl. ~lust, dazu: ~**süchtig** ⟨Adj.; nicht adv.⟩; ~**vers,** der: *Vers, mit dem jmd., etw. verspottet wird;* ~**vogel,** der: **a)** *Vogel, der spotten* (3) *kann;* **b)** *spottlustiger Mensch, Spötter.*

Spöttelei [ʃpœtə'laj], die; -, -en: **a)** ⟨o. Pl.⟩ *das Spötteln;* **b)** *harmlos, leicht spottende Bemerkung; Rede;* **spötteln** ['ʃpœtl̩n] ⟨sw. V.; hat⟩ [zu ↑spotten]: *leicht spöttische Bemer-*

kungen machen, auf feine, leicht versteckte Weise spotten: „das ist sehr schade", spöttelte sie; über jmdn., etw. s.; **spotten** ['ʃpɔtn̩] ‹sw. V.; hat› [mhd. spotten, ahd. spot(t)on, wohl eigtl. = vor Abscheu ausspucken]: **1.** *(über jmdn., etw.)* *spöttisch, mit Spott reden, sich lustig machen:* er spottet gern; du hast gut/leicht s. *(du machst dich einfach über das, was mir Mühe, Schwierigkeiten bereitet hat, lustig);* es wird viel über ihn gespottet; darüber s., daß ...; sie spotten über den Amtsschimmel; man spottete seiner (veraltend; *über ihn*). **2.** (geh.) **a)** *etw. nicht ernst nehmen, sich über etw. hinwegsetzen:* der Gefahr, jmds. Warnungen s.; **b)** *(von Sachen, Vorgängen o. ä.) sich entziehen* (2 e): das spottet jeder Erklärung, Vorstellung, Beschreibung. **3.** (Zool., Verhaltensf.) *(von Vögeln) Laute aus der Umwelt nachahmend wiedergeben:* gespottete Lockrufe; ‹Abl.:› **Spötter** ['ʃpœtɐ], der; -s, - [mhd. spottære = Spottender, spätahd. spottari = gewerbsmäßiger Spaßmacher]: **1.** *jmd., der [gern] spottet:* ein böser S.; auf der Bank der S. sitzen (nach Ps. 1,1). **2.** svw. ↑Gelbspötter; **Spötterei** [ʃpœtə'rai], die; -, -en: **a)** ‹o. Pl.› *das Spotten;* **b)** *Spottrede, andauernder Spott;* **spöttisch** ['ʃpœtiʃ] ‹Adj.› [spätmhd. spöttischen (Adv.)]: **a)** *Spott enthaltend, ausdrückend:* ein -es Lächeln; -e Worte, Bemerkungen; mit -em Gesicht; jmdn. s. ansehen; ..., sagte er s.; **b)** *zum Spott neigend, gern spottend:* ein -er Mensch; er wurde immer -er.

sprach [ʃpra:x]: ↑sprechen.

sprach-, Sprach- (vgl. auch: Sprachen-): ~**atlas**, der: *Kartenwerk, das die geographische Verbreitung von [Dialekt]wörtern, Lauten od. anderen sprachlichen Erscheinungen verzeichnet;* ~**barriere**, die: **a)** ‹meist Pl.› (Sprachw., Soziol.) *schulischen Erfolg u. sozialen Aufstieg hemmender Mangel an sprachlicher Vielfalt, an Ausdrucks- u. Verstehensmöglichkeiten (bei Kindern der Unterschicht);* **b)** *Schwierigkeiten der Verständigung zwischen Angehörigen verschiedener Sprachen;* ~**bau**, der ‹o. Pl.› (Sprachw.): *grammatischer Aufbau einer Sprache;* ~**begabt** ‹Adj.; nicht adv.›: *begabt für das Erlernen von Fremdsprachen,* dazu: ~**begabung**, die; ~**beherrschung**, die; ~**benutzer**, der (Sprachw.): *jmd., der sich einer Sprache als Kommunikationsmittel bedient;* ~**beratung**, die: *Beratung in grammatischen, rechtschreiblichen od. stilistischen Fragen;* ~**denkmal**, das: *aus früheren Zeiten überliefertes literarisches Werk, älteres schriftliches Zeugnis;* ~**didaktik**, die: *den Sprachunterricht betreffende Fachdidaktik;* ~**dummheit**, die (veraltend): *grammatische od. stilistische Unkorrektheit, [kleiner] Verstoß gegen die Regeln der Sprache;* ~**ecke**, die: *kurze Spalte od. Ecke in einer Zeitung od. Zeitschrift, in der sprachliche Fragen erörtert werden;* ~**empfinden**, das: svw. ↑~gefühl; ~**entwicklung**, die: **1.** *das Sichentwickeln der Sprache.* **2.** svw. ↑~lenkung; ~**erwerb**, der (Sprachw.): *das Erlernen der Muttersprache;* ~**erziehung**, die: *erzieherische Maßnahmen, die einem Kind zum Spracherwerb verhelfen;* ~**fähigkeit**, die ‹o. Pl.› (Sprachw.): *die Fähigkeit des Menschen zur Kommunikation durch Sprache;* ~**familie**, die: *Gruppe verwandter, auf einen gemeinsamen Ursprung zurückzuführender Sprachen;* ~**fehler**, der: *physisch od. psychisch bedingte Störung in der richtigen Aussprache bestimmter Laute:* einen S. haben; ~**fertig** ‹Adj.›: svw. ↑~gewandt, dazu: ~**fertigkeit**, die ‹o. Pl.›; ~**forscher**, der: vgl. ~wissenschaftler, dazu: ~**forschung**, die; ~**führer**, der: *(bes. bei Auslandsreisen zu benutzendes) praktisches Handbuch, das für den Alltagsgebrauch wichtigsten Wörter u. Wendungen der betreffenden Fremdsprache mit Ausspracheangaben u. Grundregeln der Grammatik enthält;* ~**gebiet**, das: svw. ↑~raum; ~**gebrauch**, der: *die in einer Sprache übliche Ausdrucksweise u. Bedeutung:* nach allgemeinem S.; ~**gefühl**, das ‹o. Pl.›: **a)** *Gefühl, Sinn für den richtigen u. angemessenen Sprachgebrauch; das intuitive Wissen um die sprachlichen Mittel u. ihre Verwendung:* ein gutes, kein S. haben; nach meinem S. ist das nicht richtig; **b)** (seltener) *gesamter Umfang der (kollektiven) Vorstellungen, die sich an sprachliche Zeichen u. ihre gewohnheitsmäßigen Verbindungen knüpfen;* ~**gemeinschaft**, die (Sprachw.): *Gruppe von in einer gemeinsamen Sprache sich verständigenden Menschen; Gesamtheit aller muttersprachlichen Sprecher einer Sprache;* ~**gemisch**, das: *Mischung aus Elementen verschiedener Sprachen;* ~**genie**, das: *Mensch mit überragender Sprachbegabung;* ~**geographie**, die: *Wissenschaft von der geographischen Verbreitung sprachlicher Erscheinungen;* ~**geographisch** ‹Adj.; o. Steig.; nicht präd.›; ~**geschichte**, die: **a)** ‹o. Pl.› *Werdegang einer Sprache;* **b)** *Wissenschaft von der Sprachgeschichte* ‹a) *als Teilgebiet der Sprachwissenschaft;* **c)** *Werk über die Sprachgeschichte* (a), dazu: ~**geschichtlich** ‹Adj.; o. Steig.›; ~**gesellschaft**, die: *Vereinigung zur Pflege der Muttersprache u. zu ihrer Reinhaltung von Fremdwörtern;* ~**gesetz**, das: *Gesetzmäßigkeit in der Sprache;* ~**gestört** ‹Adj.; o. Steig.; nicht adv.› (Psych., Med.): *an einer Sprachstörung leidend;* ~**gewalt**, die ‹o. Pl.›: *souveräne u. wirkungsvolle Beherrschung der sprachlichen Ausdrucksmittel,* dazu: ~**gewaltig** ‹Adj.›: ein -er Dichter; ~**gewandt** ‹Adj.›: *gewandt im Ausdruck in der eigenen od. in einer fremden Sprache,* dazu: ~**gewandtheit**, die; ~**grenze**, die: *Grenze zwischen den Verbreitungsgebieten zweier Sprachen;* ~**gut**, das ‹o. Pl.›: *in sprachlicher Form Überliefertes;* ~**handlung**, die (Sprachw.): *sprachlich vollzogene Handlung; Sprechen, Hören, Schreiben od. Lesen als Handlung mit dem Ziel gegenseitiger Verständigung durch Symbole u. sprachliche Zeichen;* ~**heilfürsorge**, die: *behördliche Betreuung sprachgestörter Kinder;* ~**heilkunde**, die ‹o. Pl.›: svw. ↑Logopädie; ~**heimat**, die; ~**inhalt**, der (Sprachw.): *sprachlicher Inhalt, geistige Seite einer Sprache,* dazu: ~**inhaltsforschung**, die (Sprachw.); ~**insel**, die: *kleines Gebiet, in dem eine andere Sprache gesprochen wird als in dem umliegenden Land;* ~**kabinett**, das (DDR): svw. ↑~labor; ~**karte**, Sprachenkarte, die: ~atlas; ~**kenner** fremder Sprachen; ~**kenntnisse** ‹Pl.›: gute S. haben; ~**klischee**, das: vgl. Klischee (2 c); ~**kompetenz**, die (Sprachw.): svw. ↑Kompetenz (2); ~**kritik**, die (Sprachw.): **1.** (Sprachw.) **a)** *kritische Beurteilung der sprachlichen Mittel u. der Leistungsfähigkeit einer Sprache;* **b)** svw. ↑~pflege. **2.** (Philos.) *erkenntnistheoretische Untersuchung von Sprache auf ihren Wirklichkeits- u. Wahrheitsgehalt hin;* ~**kultur**, die ‹o. Pl.›: **a)** *Maß, Grad, in dem der Sprachgebrauch den für die jeweilige Sprache geltenden Normen bes. in grammatischer, stilistischer Hinsicht entspricht;* **b)** *Fähigkeit, die Normen der Sprachkultur* (a) *zu erfüllen;* **c)** (DDR) *Sprachpflege als Einflußnahme der Gesellschaft auf die Sprache im Hinblick auf die Erreichung eines möglichst hohen Niveaus;* ~**kunde**, die (veraltend): **a)** *Lehre von der Sprache u. ihren Gesetzen; Sprachwissenschaft;* **b)** *Lehrbuch der Sprachkunde* (a); ~**kundig** ‹Adj.; nicht adv.›: *mehrere Sprachen verstehend u. sprechend;* ‹subst.:› ~**kundige**, der u. die; -n, -n ‹Dekl. ↑Abgeordnete›; ~**kundler** [...kʊntlɐ], der; -s, - (veraltet): *Wissenschaftler auf dem Gebiet der Sprachkunde;* ~**kunst**, die: **a)** ‹o. Pl.› *Kunst des sprachlichen Ausdrucks;* **b)** *sprachliche Fähigkeit, Wendigkeit:* laß dich nicht zu seinen Sprachkünsten beeindrucken; ~**kurs**, ~**kursus**, der: *Kurs in einer Fremdsprache;* ~**labor**, das: *mit Tonbandgeräten u. Kopfhörern für jeden Arbeitsplatz ausgestatteter Übungsraum, in dem Fremdsprachen nach besonderen Programmen geübt u. gelernt werden;* ~**laut**, der (Sprachw.): *artikulierter Laut (als Teil einer Lautäußerung durch Sprache);* ~**lehre**, die: svw. ↑Grammatik (1, 2); ~**lehrer**, der: *Lehrer der Fremdsprachenunterricht gibt;* ~**lehrforschung**, die: *Erforschung des Lehrens u. Lernens von Sprachen im Unterricht;* ~**lenkung**, die: *[manipulierende] Einflußnahme auf den allgemeinen Sprachgebrauch; planvolle Formung der Standardsprache;* ~**los** ‹Adj.; Steig. ungebr.›: **a)** *(emotional) so überrascht, daß man im Augenblick keine Worte findet:* s. [vor Staunen, Schrecken, Freude, Entsetzen] sein; über diese Unverschämtheit war er s.; sie sahen sich s. an; **b)** *ohne Worte:* in -em Einverständnis, dazu: ~**losigkeit**, die; -; ~**manipulation**, die (abwertend): *das Manipulieren* (3) *mit Hilfe der Sprache u. durch die Sprache;* ~**melodie**, die: vgl. Intonation (5); ~**mischung**, die: ~**mittler**, der: *jmd., der von einer Sprache in eine andere überträgt (Dolmetscher od. Übersetzer);* ~**mittlung**, die: *das Übertragen von einer Sprache in eine andere (Dolmetschen od. Übersetzen);* ~**norm**, die (Sprachw.): *sprachliche Norm* (1); *die in einer Sprachgemeinschaft in bezug auf Rechtschreibung, Aussprache, Grammatik u. Stil als üblich u. richtig festgelegten Regeln;* ~**normung**, die (Sprachw.): *das Aufstellen sprachlicher Normen;* ~**ökonomie**, die: (in bezug auf die Sprache) *Tendenz, denselben Effekt mit der kleinstmöglichen Mühe zu erreichen (z. B. durch Kürzung, Zusammenfall von Endungen u. Vereinheitlichung von Formen);* ~**pflege**, die: *Pflege u. Reinerhaltung der Muttersprache; Gesamtheit der Maßnahmen, die der Festlegung, Durchsetzung u. Beachtung sprachlicher Normen dienen,* dazu: ~**pfleger**, der; ~**philosophie**, die: *Teilgebiet der Phi-*

losophie, auf dem man sich mit dem Ursprung u. Wesen sprachlicher Zeichen, mit Sprache u. Idee, Sprache u. Logik usw. befaßt; ~**planung,** die (Sprachw.): vgl. ~lenkung; ~**politik,** die: staatliche Maßnahmen im Hinblick auf eine Sprache; ~**psychologie,** die: Teilgebiet der Psychologie, auf dem man sich mit den psychologischen Aspekten des Sprechens u. der Sprache u. mit psychisch bedingten Sprachstörungen befaßt; vgl. Psycholinguistik; ~**raum,** der: Gebiet, in dem eine bestimmte Sprache od. Mundart gesprochen wird: der niederdeutsche S.; ~**regel,** die ⟨meist Pl.⟩ (Sprachw.): grammatische Regel in einer Sprache; ~**regelung,** (selten:) ~**reglung,** die (Politik): Festlegung, Richtlinie, daß ein bestimmter Sachverhalt [im amtlichen Sprachgebrauch] nur auf eine ganz bestimmte Weise zu benennen od. zu formulieren ist; ~**reinheit,** die; vgl. Purismus (1), dazu: ~**reinigung,** die; ~**richtig** ⟨Adj.⟩: genau, korrekt nach den Regeln der Sprache [ausgedrückt], dazu: ~**richtigkeit,** die; ~**rohr,** das: tragbares, trichterförmiges Blechrohr, durch das beim Sprechen die Stimme verstärkt wird; Megaphon: ein Schiff durch das S. anrufen; Ü jmds. S. sein (1. in jmds. Namen sprechen: er ist das S. der Bürger dieser Stadt. 2. abwertend; kritiklos jmds. Meinung weitergeben: er kann nie anderen ist er nur das S. des Chefs; ~**schatz,** der ⟨Pl. selten⟩: svw. ↑Wortschatz; ~**schicht,** die; ~**schnitzer,** der (ugs.): svw. ↑~verstoß; ~**schöpfer,** der: jmd., der überraschend neuartig formuliert, eigenwillige Wörter u. Wendungen erfindet, dazu: ~**schöpferisch** ⟨Adj.⟩; ~**schranke,** die: svw. ↑~barriere (b); ~**schulung,** die; ~**schwäche,** die: Schwäche (2 b), Störungen in der Entwicklung der Sprachfähigkeit; ~**silbe,** die (Sprachw.): Wortteil im Hinblick auf die Wortbildung (z. B. Vorsilbe–Stamm–Endung); ~**soziologie,** die: Teilgebiet, auf dem man sich mit der Analyse von Sprache u. Gesellschaft befaßt; vgl. Soziolinguistik; ~**spiel,** das (Sprachw.): sprachliche Tätigkeit als Teil einer od. im Zusammenhang mit einer anderen Tätigkeit; ~**spielerei,** die: geistreich-witziges Spielen mit der Sprache unter Ausnützung von Mehrdeutigkeiten, möglichen Mißverständnissen, lautmalenden Klängen, Wortspielen o. ä.; ~**stamm,** der (Sprachw. veraltend): mehrere verwandte, auf einen gemeinsamen Ursprung zurückzuführende Sprachfamilien; ~**statistik,** die: Erforschung der Sprache in bezug auf die Häufigkeit des Gebrauchs einzelner Wörter, die Länge von Morphemen, Wörtern, Sätzen u. ä. mit Methoden der Statistik u. Wahrscheinlichkeitsrechnung; Lexikostatistik (a); ~**stil,** der; ~**störung,** die (Med., Psych.): physisch od. psychisch bedingte Störung in der Hervorbringung od. Aufnahme von sprachlichen Äußerungen; ~**struktur,** die (Sprachw.): vgl. ~bau; ~**studium,** Sprachenstudium, das; ~**system,** das (Sprachw.): System aus in gleicher Weise immer wieder vorkommenden u. sich wiederholenden sprachlichen Elementen u. Relationen, das dem Sprachteilhaber zur Verfügung steht; vgl. Langue; ~**talent,** das; ~**teilhaber,** der (Sprachw.): Angehöriger einer Sprachgemeinschaft; ~**üblich** ⟨Adj.; o. Steig.; nicht adv.⟩; ~**übung,** die: Übung zum Erlernen einer Fremdsprache; ~**unterricht,** der; ~**verein,** der: vgl. ~gesellschaft; ~**vergleichung,** die; ~**verstoß,** der: Verstoß gegen eine Sprachregel; ~**verwandtschaft,** die; ~**verwirrung,** die: Unsicherheit im Gebrauch der Sprache; fehlende Verständigung unter den Sprachteilhabern, bes. in bezug auf Begriffe u. Bedeutungen; ~**widrig** ⟨Adj.⟩: dem Wesen od. den Regeln der Sprache widersprechend; ~**wissenschaft,** die: Wissenschaft von der Sprache, die eine od. mehrere Sprachen in Aufbau u. Funktion beschreibt u. analysiert: allgemeine, vergleichende, angewandte S., dazu: ~**wissenschaftler,** der, ~**wissenschaftlich** ⟨Adj.; o. Steig.⟩; ~**zentrum,** das (Anat., Physiol.): Teil des Großhirns, innerhalb dessen das Sprechen sowie das Sprachverstehen gesteuert wird.

Sprache [ˈʃpraːxə], die; -, -n [mhd. sprāche, ahd. sprāhha, zu ↑sprechen; mhd. auch: Rede; Beratung]: **1.** ⟨o. Pl.⟩ das Sprechen (als Anlage, Möglichkeit, Fähigkeit): die menschliche S.; S. und Denken; Die Natur hat dem Menschen nicht die S. gegeben, damit er den Mund hält (Bieler, Bonifaz 150); *** jmdm. bleibt die S. weg** (jmd. ist sehr überrascht, weiß nicht, was er sagen soll); **etw. verschlägt, raubt jmdm. die S.** (geh.; etw. überrascht, erstaunt jmdn. sehr, macht ihn [zunächst] sprachlos). **2.** ⟨o. Pl.⟩ (meist in bestimmten Wendungen) das Sprechen, Tätigkeit des Sprechens; Rede: Jürgen zögert mit der S. (Chotjewitz, Friede 240); *** die S. auf etw. bringen/etw. zur S. bringen** (ein bestimmtes Thema anschneiden, das Gespräch darauf lenken); **mit der S. [nicht] herausrücken/**(ugs.:) **herauswollen**

(etw. gar nicht od. nur zögernd sagen, erzählen, eingestehen); **heraus mit der S.!** (ugs.: 1. sage endlich, was du willst! 2. gestehe schon ein, was du getan hast!); **zur S. kommen** (erwähnt, besprochen werden). **3. a)** Art des Sprechens, Stimme, Redeweise: eine flüssige, schnelle S.; ihre S. ist tief, dunkel, klingt rauh; man erkennt ihn an der S.; der S. nach stammt sie aus Norddeutschland; **b)** Ausdrucksweise, Stil: eine natürliche, schlichte, kunstlose, gehobene, bilderreiche, poetische, gezierte, geschraubte S.; die S. der Dichtung, des Alltags, der Gegenwart; seine S. ist ungelenk, ungehobelt, arm an Worten; eine freche S. führen; die Jugend hat ihre eigene S.; Besonderheiten in der S. der Bergleute; *** eine deutliche/unmißverständliche S. [mit jmdm.] sprechen/reden** ([jmdm.] offen, unverblümt, energisch seine Meinung sagen); **eine deutliche S. sprechen** ([von Sachen] etw. meist Negatives, was nicht ohne weiteres erkennbar, zu sehen ist, offenbar werden lassen): diese armseligen Hütten sprechen eine deutliche S. **4. a)** Sprache als einzelnes Sprachsystem; jeweilige Landes-, Muttersprache: die deutsche, englische, russische, japanische, lateinische S.; lebende und tote, neuere und ältere -n; die romanischen, slawischen, afrikanischen -n; verwandte -n; diese S. ist schwer zu lernen; Französisch ist eine klangvolle S.; mehrere -n verstehen, sprechen, beherrschen; etw. aus einer S., in eine andere S. übersetzen; sie unterhalten sich in englischer S.; Ü die S. der Natur, des Herzens, der Leidenschaft; *** die gleiche S. sprechen/reden** (die gleiche Grundeinstellung haben u. sich deshalb gut verstehen); **eine andere S. sprechen/reden** (etw. ganz anderes, Gegensätzliches ausdrücken, zeigen); **in sieben -n schweigen** (scherzh.; sich überhaupt nicht äußern; [bei einer Diskussion] stummer Zuhörer sein; nach einem Ausspruch des dt. klass. Philologen F. A. Wolf [1759–1824]); **b)** Laut- u. Signalsystem, das wie Sprache (4 a) funktioniert: die S. der Tiere; die S. der Taubstummen.

sprāche [ˈʃprɛːçə]: ↑sprechen.

Sprachen- (vgl. auch: Sprach-, Sprach-): ~**frage,** die: aus dem Zusammenleben mehrerer ethnischer Gruppen mit verschiedenen Sprachen innerhalb eines Staates herrührende Problematik; ~**gewirr,** das; ~**kampf,** der: Auseinandersetzung um Rang u. Geltung verschiedener Sprachen innerhalb eines Staates; ~**karte,** die: ↑Sprachkarte; ~**recht,** das: gesetzliche Regelung über Amts-, Staatssprache, Sprache von Minderheiten u. ä.; ~**schule,** die: Schule, an der Fremdsprachen gelehrt werden; ~**studium,** Sprachstudium, das.

-**sprachig** [-ʃpraːxɪç] in Zusb., z. B. zweisprachig (zwei Sprachen sprechend; in zwei Sprachen), fremdsprachig, deutschsprachig; **sprachlich** [ˈʃpraːxlɪç] ⟨Adj.; o. Steig.⟩: die Sprache betreffend, zur Sprache gehörend, auf Sprache bezogen: -e Feinheiten, Fähigkeiten; -es Handeln; diese Unterscheidung ist rein s.; das ist s. falsch; ein s. hervorragender Aufsatz; -**sprachlich** [-ʃpraːxlɪç] in Abl., z. B. fremdsprachlich, muttersprachlich; **Sprachlichkeit,** die; -: das Verfügen über Sprache: die S. des Menschen.

sprang [ʃpraŋ], **spränge** [ˈʃprɛŋə]: ↑springen.

spratzen [ˈʃpraʦn] ⟨sw. V.; hat⟩ [aus dem Südd., Österr., eigtl. wohl = (vom feuchten Holz im Feuer) knacken; zerplatzen; wohl lautm.] (Hüttenw.): (von Metallen) beim Wiedererstarren nach der Schmelze Gasblasen auswerfen.

Spray [ʃpreː, spreː; engl.: spreɪ], der od. das; -s, -s [engl. spray, verw. mit ↑sprühen]: für verschiedene Zwecke hergestellte Flüssigkeit, die durch Druck [meist mit Hilfe eines Treibgases] aus einem Behältnis in feinsten Tröpfchen versprüht, zerstäubt wird: ein angenehm duftendes S.; ein S. gegen Schnupfen, Achselnässe; ⟨Zus.:⟩ **Spraydose,** die: S. gegen Ungeziefer s.; hier wurde heftig gesprayt; **b)** mit Spray besprühen: das Haar, die Frisur s.

Sprech-, Sprech-: ~**akt,** der (Sprachw.): Akt sprachlicher Kommunikation (als konkrete Äußerung); ~**angst,** die (Med.): svw. ↑Lalophobie; ~**anlage,** die: Anlage zur Verständigung zwischen Personen an der Haustür u. in den einzelnen Wohnungen od. in verschiedenen Büroräumen; ~**blase,** die: bei Bildergeschichten, Karikaturen o. ä. eingezeichnete, vom Mund der gezeichneten Person ausgehende Blase, in die ein Text (als gedachte Aussage dieser Person) hineingeschrieben ist; ~**bühne,** die: Theater (1 b), das nur

gesprochene Stücke (Dramen) aufführt; ~chor, der: a) gemeinsames, gleichzeitiges Sprechen, Vortragen od. Ausrufen der gleichen Worte (z. B. bei einer Demonstration): im S. rufen; sie protestierten mit Sprechchören; b) Gruppe von Menschen, die gemeinsam etw. vortragen: ein S. auf der Bühne; einen S. bilden; ~erlaubnis, die: Erlaubnis, einen Strafgefangenen zu besuchen u. mit ihm zu sprechen; ~erziehung, die: Erziehung zur richtigen Handhabung der Atemtechnik, zur korrekten Aussprache, zum verständlichen, flüssigen u. sinngerecht betonten Reden; ~faul ⟨Adj.⟩: 1. svw. ↑mundfaul. 2. (von Kleinkindern) noch nicht viel artikuliert sprechend; ~funk, der: Anlage für wechselseitigen Funkkontakt [über relativ kurze Entfernung]; Telefonie (1) (bei Schiffen u. Flugzeugen, im Auto u. ä.): über S. verhandeln, dazu: ~funkanlage, die, ~funkgerät, das: vgl. Walkie-talkie; ~gesang, der: vgl. Parlando, Psalmodie, Rezitativ; ~kunde, die: a) Wissenschaft, Lehre von der Sprecherziehung u. Rhetorik; b) Lehrbuch der Sprechkunde (a); ~kundlich [...kʊntlıç] ⟨Adj.; o. Steig.⟩: die Sprechkunde betreffend; ~kunst, die: Kunst der Rhetorik, der Rezitation u. Deklamation; ~lehrer, der: Lehrer für Sprecherziehung; ~melodie, die (Sprachw.): vgl. Intonation (5); ~muschel, die: unterer Teil des Telefonhörers, in den man hineinspricht (Ggs.: Hörmuschel); ~organe ⟨Pl.⟩: svw. ↑~werkzeuge; ~pause, die: eine kurze S. einlegen; ~platte, die: Schallplatte, auf der ein gesprochener Text aufgenommen worden ist; ~puppe, die: „sprechende" Puppe (bei der mit Hilfe einer Batterie auf Knopfdruck eine versteckte, auswechselbare Platte mit gesprochenem od. gesungenem Text abläuft); ~rolle, die (Theater): Rolle, die nur gesprochenen Text enthält in einem sonst überwiegend gesungenen Stück (Oper, Musical o. ä.); ~silbe, die (Sprachw.): Silbe, die sich aus der natürlichen Aussprache eines Wortes ergibt (im Gegensatz zur Sprachsilbe); ~situation, die (Sprachw.): Situation, in der etw. gesprochen wird, worden ist; ~stimme, die: menschliche Stimme beim Sprechen in ihrer individuellen Klangfarbe u. Stärke (Ggs.: Singstimme b): eine laute, hohe, harte, dunkle S.; ~störung, die; vgl. Paraphasie; ~stunde, die: Zeit, in der jmd., bes. ein Arzt, zur Beratung od. Behandlung aufgesucht werden kann: S. [ist] täglich von 9–12 Uhr; S. abhalten; der Arzt hat heute keine S.; in die S. gehen; zur S. kommen, dazu: ~stundenhelferin, ~stundenhilfe, die: Angestellte, die dem Arzt in der Praxis hilft, Instrumente u. Patientenkartei betreut sowie Verwaltungsarbeiten erledigt (Berufsbez. heute: Arzthelferin bzw. Zahnarzthelferin); ~tag, der: Wochentag, an dem eine Behörde für den Publikumsverkehr geöffnet ist; ~technik, die: Technik des flüssigen u. wirkungsvollen Redens, Vortragens; ~theater, das: svw. ↑~bühne (Ggs.: Musiktheater 1); ~übung, die; ~unterricht, der: vgl. ~erziehung; ~verbot, das: vgl. Redeverbot; ~verkehr, der ⟨o. Pl.⟩; ~versuch, der: die ersten -e des Kindes; ~vorgang, der; ~weise, die: svw. ↑Redeweise; ~weite, die: vgl. Rufweite; ~werkzeuge ⟨Pl.⟩: die Organe, mit denen das Sprechen möglich wird; ~zeit, die: 1. für ein Gespräch, z. B. mit einem Gefangenen, zur Verfügung gestellte Zeit. 2. svw. ↑Redezeit; ~zelle, die: Zelle, Kabine zum Telefonieren (innerhalb eines Gebäudes); ~zimmer, das: Raum, in dem, bes. beim Arzt, Sprechstunden abgehalten werden.
Sprehe [ˈʃprɛçə], der - (Sprachw. Jargon): die gesprochene Sprache, Sprechweise im Ggs. zur Schreibe.
sprechen [ˈʃprɛçn] ⟨st. V.; hat⟩ /vgl. sprechend/ [mhd. sprechen, ahd. sprehhan, urspr. viell. lautm.]: 1. a) Sprachlaute, Wörter hervorbringen, bilden: s. lernen; unser Kind kann noch nicht s.; er wollte s., aber die Stimme versagte ihm; vor Heiserkeit, vor Schrecken, Aufregung nicht s. können; ⟨subst.:⟩ das Sprechen fiel ihr noch schwer; b) in bestimmter Weise sprechen (1 a), sich in bestimmter Weise ausdrücken: laut, flüsternd, tief, [un]deutlich, durch die Nase s.; ins Mikrophon s.; mit verstellter Stimme, in ernstem Ton s.; sie sprach in singendem Tonfall, mit fremdem Akzent, mit rollendem R.; sie haben deutsch, englisch gesprochen; er spricht gern in Bildern, in Versen, ins unreine gesprochen (noch nicht genau formuliert), könnte man sagen ...; für Sachen ..., von denen sie keinerlei wirklichen Nutzen hatten, sprich (verblaßter Imperativ; also eigentlich, genauer gesagt) Geld etc. (Spiegel 59, 1979, 94); c) der menschlichen Sprache ähnliche Laute hervorbringen: einen Papagei s. lehren. 2. a) (seine Gedanken in Worten) äußern, sagen: er hat noch kein Wort gesprochen; das Kind kann erst

einzelne Wörter s., spricht schon kleine Sätze; hast du die Wahrheit gesprochen?; er spricht doch nur Unsinn; der Richter hat das Urteil gesprochen; die Schlußworte, ein Gebet, den Segen s.; sie spricht (rezitiert) ein Gedicht; ⟨zur Kennzeichnung der direkten Rede⟩ (geh., veraltend:) Und Gott sprach: Es werde Licht! (1. Mos. 1,3); b) (als Sprache) zu gebrauchen verstehen, beherrschen: mehrere Sprachen s.; sie spricht Französisch, aber auch ein wenig Russisch; ein gutes Englisch s.; obwohl er Ausländer ist, spricht er Deutsch fast akzentfrei; er spricht nur Dialekt, spricht rheinische Mundart; c) (von Tieren) einen Laut, Laute als Signal, Sprache (4 b) hervorbringen: wie spricht der Hund? (Aufforderung an einen Hund, durch kurzes Bellen, Lautgeben von etw. zu bitten). 3. sich äußern, einer bestimmten Meinung sein, urteilen: gut, schlecht über jmdn. etw./von jmdm., etw. s.; der Professor sprach anerkennend über deine Leistungen; man kann ruhig darüber s.; einige sprechen (votieren) für den Vorschlag, andere dagegen; ich spreche hier für die Mehrheit der Bürger (drücke die Meinung der Mehrheit aus); Ü die Umstände sprechen für den Angeklagten; *für sich selbst s. (keiner weiteren Erläuterung bedürfen); auf jmdn., etw. schlecht, nicht gut zu s. sein (jmdn., etw. nicht leiden können, jmdm. böse sein). 4. a) mit jmdm. ein Gespräch führen, sich unterhalten, Worte wechseln: mit jmdm., miteinander s.; ich habe die beiden miteinander s. sehen; wir haben uns gestern [telefonisch] gesprochen; sprechen Sie noch? (Frage [an den Partner], ob das Telefongespräch noch andauert, ob er noch am Apparat ist); er spricht immer mit sich selbst; vom Wetter, von den Preisen s.; wir haben gerade von dir gesprochen; darüber müssen wir noch s. (diskutieren); über so persönliche Dinge sollte man nicht mit Fremden s.; wir sollten noch wegen der Wohnung zusammen s.; ich habe noch mit dir zu s. (etwas zu besprechen); so (in diesem Ton) lasse ich nicht mit mir s.!; b) erzählen, berichten: sie sprach vom letzten Urlaub; davon hat er schon oft gesprochen; das ist Betriebsgeheimnis, darüber darf ich nicht s. (davon darf ich nichts erzählen); davon habe ich [dir] noch gar nicht gesprochen. 5. a) (jmdn.) treffen, [zufällig] sehen u. mit ihm Worte wechseln: ich habe ihn schon lange nicht mehr gesprochen; b) (jmdn.) erreichen, mit jmdm. Verbindung aufnehmen, ins Gespräch kommen wollen: wann kann ich den Chef s.?; ist denn kein Arzt da s.?; Sie haben mich s. wollen?; Herr Meier ist morgen um zehn Uhr [für Sie] zu s.; ich bin heute für niemanden mehr zu s.! 6. einen Vortrag, eine Rede halten: ein bekannter Physiker spricht heute über die Gefahren der Atomenergie; er sprach vor einem großen Hörerkreis; kein Berufsredner könnte zu diesem Thema sprechen als ...; auf der Versammlung sprechen Vertreter aller Parteien; wer spricht heute abend [zu uns]?; er hat gestern im Rundfunk gesprochen; der Redner hat sehr eindrucksvoll, langweilig, nicht gut gesprochen; er sprach frei (ohne abzulesen), hat eine Stunde lang gesprochen. 7. (geh.) auf irgendeine wahrnehmbare Art sich äußern, (von Sachen) sich bemerkbar machen, erkennbar werden: sein Gewissen spricht; manchmal sollte man sein Herz, sein Gefühl s. lassen; aus seinen Worten sprich nur Haß; aus ihren Blicken, hastigen Bewegungen sprach Angst; ⟨1. Part.:⟩ sprechend: deutlich [erkennbar], überzeugend, schlagend, treffend: ein -es Beispiel; einen -eren Beweis gibt es nicht; er sieht seinem Vater s. ähnlich; ⟨Abl.⟩ Sprecher, der; -s, - [mhd. sprechære, spätahd. sprehhari]: 1. a) jmd., der von einer Gruppe gewählt u. beauftragt ist, ihre Interessen zu vertreten: er ist S. einer Bürgerinitiative; b) Beauftragter einer Regierung od. hohen Dienststelle, der offizielle Mitteilungen weiterzugeben hat: der außenpolitische S. der Regierung; die Meldung wurde von S. des Außenministeriums dementiert; c) jmd., der etw. ansagt od. vorliest: S. beim Rundfunk, im Fernsehen; d) jmd., der eine bestimmte Sprache od. Mundart spricht: Tonbandaufnahmen von verschiedenen niederdeutschen -n. 2. (Jargon) Besuchszeit im Gefängnis: dem Häftling beim S. einen Kassiber zustecken; Sprecherin, die; -, -nen: w. Form zu ↑Sprecher (1): sie ist S. beim Fernsehen; sprecherisch ⟨Adj.; o. Steig.⟩: nicht präd.⟩: das Sprechen betreffend: [k]eine hervorragende -e Leistung.
Sprehe [ˈʃpreːə], der; -, -n [aus dem Md., Niederd. < mniederd. sprên, ahd. sprâ, eigtl. = der Bespritzte, zu mniederd. sprēn, sprâ (wegen des gesprenkelten Gefieders)]: der Besprengte, der gesprenkelten Gefieder] (bes. [nordd]westd.): ¹Star.

Spreißel ['ʃprajsl̩], der, österr.: das; -s, - [mhd. sprīʒel, zu frühmhd. spriʒen = splittern]: **a)** (landsch., bes. südd.) *Splitter:* einen S. im Finger haben; **b)** (landsch., bes. österr.) *Span, Holzstück (als Abfall);* ⟨Zus.:⟩ **Spreißelholz,** das ⟨o. Pl.⟩ (österr.): *Kleinholz, Holz zum Anheizen.*

Spreitdecke, die; -, -n (landsch., bes. schwäb.): svw. ↑Spreite (1 a); **Spreite** ['ʃprajtə], die; -, -n [zu ↑spreiten]: **1.** (landsch., bes. schwäb.) **a)** *[Bett]decke;* **b)** *ausgebreitete Lage [von Getreide zum Dreschen].* **2.** (Bot.) *ausgebreitete Fläche des Laubblattes;* **spreiten** ['ʃprajtn̩] ⟨sw. V.; hat⟩ [mhd. spreiten, ahd. spreitan] (geh., veraltend): *auseinanderbreiten, ausbreiten;* ⟨Zus.:⟩ **Spreitlage,** die: svw. ↑Spreite (1 b).

spreiz-, Spreiz-: ~**beinig** ⟨Adj.⟩: *mit gespreizten Beinen;* ~**dübel,** der: *spezieller Dübel (1) für besonders dünne Wände o. ä.,* hinter denen sich ein Hohlraum befindet; ~**fuß,** der (Med.): *Verbreiterung des vorderen Fußes mit Abflachung der Fußwölbung;* ~**hose,** die: *Säuglingen zur Korrektur angeborener Defekte des Hüftgelenks angelegtes, einem Windelhöschen ähnliches Gestell (mit eingearbeiteten gepolsterten, querverlaufenden Stahlstreben), das beide Oberschenkel in rechtwinkliger Spreizstellung hält;* ~**klappe,** die (Flugw.): *unter der Tragfläche angebrachte Landeklappe;* ~**salto,** der (Turnen): vgl. ~überschlag; ~**schritt,** der; ~**sprung,** der (Turnen): vgl. ~überschlag; ~**stellung,** die; ~**überschlag,** der (Turnen): *Überschlag mit gespreizten Beinen;* ~**windel,** die: svw. ↑~hose.

spreizbar ⟨Adj.; nicht adv.⟩: *leicht zu spreizen* (1); **Spreize** ['ʃprajtsə], die; -, -n [1: zu ↑spreizen in der alten Bed. „stützen"; 2: zu ↑spreizen (1 a)]: **1.** (Bauw.) *waagerecht angebrachte Strebe, Stütze, mit der [senkrechte] Bauteile abgespreizt werden.* **2.** (Turnen) *Stellung, Übung, bei der ein Bein gespreizt wird;* **spreizen** ['ʃprajtsn̩] ⟨sw. V.; hat⟩ /vgl. gespreizt/ [entrundete Form von spätmhd. spreutzen, zu mhd. spriuʒen = stemmen, stützen; spreizen, ahd. spriuʒan]: **1. a)** *machen, daß einzelne Teile, Glieder, die an einer Stelle miteinander fest verbunden sind, sich weit voneinander wegstrecken:* die Beine, Finger s.; der Vogel spreizt seine Flügel; **b)** (Rundfunkt.) *das Frequenzband in einem Empfänger auseinanderziehen:* gespreizte Kurzwellenbereiche; **c)** (selten) *ausbreiten:* sah man seinen Partner ... den Mantel hinter sich s. (Th. Mann, Krull 435). **2.** ⟨s. + sich⟩ **a)** *sich lange zieren, [zum Schein] sträuben, um sich um so mehr bitten zu lassen:* sie spreizte sich erst [gegen den Auftrag], dann stimmte sie zu; **b)** *sich eitel u. eingebildet gebärden; sich aufblähen* (2): Es ... lackiert sich, prangt und spreizt sich in Neuheit (Tucholsky, Werke II, 497); ⟨Abl. zu 1:⟩ **Spreizung,** die; -, -en ⟨Pl. ungebr.⟩.

spreng-, Spreng- (sprengen): ~**bombe,** die: *Bombe, die beim Aufschlag eine starke Sprengwirkung auslöst;* ~**geschoß,** das, ~**granate,** die: vgl. ~bombe; ~**kammer,** die: *Hohlraum zur Aufnahme einer Sprengladung;* ~**kapsel,** die: *kleine zylindrische Kapsel aus Metall, die Initialsprengstoff enthält;* vgl. Detonator; ~**kommando,** das: *Gruppe von Fachkräften od. geschulten Soldaten, mit der Durchführung einer Sprengung beauftragt ist;* ~**kopf,** der (Milit.): *vorderer, die Sprengladung enthaltender Teil eines Torpedos, einer Bombe od. eines sonstigen Sprenggeschosses;* ~**körper,** der: *mit Explosivstoff gefüllter Behälter;* ~**kraft,** die: *Wirkungskraft einer Sprengladung; Brisanz (1):* eine Bombe mit sehr großer S.; ~**ladung,** die: svw. ↑¹Ladung (2); ~**laut,** der (Sprachw. veraltet): svw. ↑Explosivlaut; ~**loch,** das: *Loch zur Aufnahme einer Sprengladung:* Sprenglöcher bohren; ~**meister,** der: *Facharbeiter, der (nach Ablegen einer besonderen Prüfung) Sprengungen verantwortlich leitet; Schießmeister* (Berufsbez.); ~**mittel,** das: vgl. ~stoff; ~**patrone,** die: svw. ↑Patrone (2); ~**pulver,** das: svw. ↑Schießpulver; ~**punkt,** der: *Stelle, an der eine Sprengung ansetzen soll;* ~**satz,** der: svw. ↑~ladung: ein atomarer S.; ~**stoff,** der: *Substanz, die durch Zündung große Gasmengen mit starker Explosivkraft gebildet werden:* Dynamit ist ein gefährlicher S.; Ü diese Äußerung enthält politischen S., dazu: ~**stoffanschlag,** der, ~**stoffattentat,** das, ~**stoffhaltig** ⟨Adj.; o. Steig.; nicht adv.⟩; ~**stück,** das: *abgesprengtes Stück;* ~**trichter,** der: vgl. Bombentrichter; ~**trupp,** der: svw. ↑~kommando; ~**wagen,** der: *Wagen, von dem aus bei großer Trockenheit die Straßen mit Wasser besprengt werden;* ~**werk,** der (Bauw.): *Konstruktion, bei der ein meist horizontaler Träger durch geneigte Streben abgestützt wird;* ~**wirkung,** die.

Sprengel ['ʃprɛŋl̩], der; -s, - [mhd. (md.) mniederd. sprengel =

Weihwasserwedel, zu ↑sprengen (2 a); das Sinnbild der geistlichen Gewalt wurde auf den kirchlichen Amtsbezirk übertr.]: **a)** *Bezirk, der einem Geistlichen untersteht, der ihm zum Ausüben seines Amtes zugeteilt ist; Kirchensprengel:* er genießt in seinem S. großes Ansehen; zu diesem S. gehören vier Dörfer; **b)** (österr., sonst veraltend) *Amts-, Verwaltungsbezirk; Dienstbereich;* **sprengen** ['ʃprɛŋn̩] ⟨sw. V.⟩ [mhd., ahd. sprengen, eigtl. = springen machen; 2 a: eigtl. = Wasser springen lassen; 3, 4: eigtl. = das Pferd, das Wild springen machen]: **1.** ⟨hat⟩ **a)** *durch Sprengstoff bersten lassen, zerstören, beseitigen:* ein Haus, eine Brücke, einen Felsen s.; der Geiselnehmer sprengte sich selbst in die Luft; gesprengte Geschütze; **b)** *mit Gewalt öffnen, aufbrechen:* eine Tür, ein Schloß s.; Er sprengte die versiegelten Grabkammern mit einem Sturmbock (Ceram, Götter 132); **c)** *durch Druck von innen her auseinanderreißen, zertrümmern:* die Fesseln, Ketten s.; die Eingeschlossenen versuchten, den Ring zu s.; Eis sprengt den Felsen; Ü die Freude sprengte ihm fast die Brust; etw. sprengt den Rahmen eines Vortrages, einer Veranstaltung; das sprengt alle Vorstellungen; eine Versammlung, eine Demonstration s.; ein Bündnis s.; gesprengte Geschütze; **b)** *mit Gewalt (zahlungsunfähig gemacht).* **2.** ⟨hat⟩ **a)** *Flüssigkeit verspritzen, über etw. spritzen:* Wasser auf die Wäsche, über die Blumen s.; ehe du den Hof fegst, mußt du [Wasser] s.; **b)** *mit einem Sprenger besprengen:* die Beete, den Rasen, die Blumen s.; mit einem Sprengwagen wird die Straße gesprengt. **3.** (geh.) *in scharfem Tempo reiten, galoppieren* ⟨ist⟩: er sprengte vom Hof; Reiter sprengten durch das Tor in das Städtchen, über die Felder. **4.** (Jägerspr.) *(ein Wild) treiben, [auf]jagen* ⟨hat⟩: der Hund hat ein Reh aus dem Bett gesprengt; zu der Brunft sprengt der Bock die Ricke; **Sprenger,** der; -s, -: kurz für ↑Rasensprenger; **Sprengung,** die; -, -en: *das Sprengen* (1, 2, 4).

Sprenkel ['ʃprɛŋkl̩], der; -s, - [mhd. (md.) sprenkel, nasalierte Form von mhd. spreckel]: *kleiner andersfarbiger Fleck; Farbtüpfel[chen], -tupfen:* ein weißes Kleid mit bunten -n; ⟨Abl.:⟩ **sprenkelig,** sprenklig ['ʃprɛŋk(ə)lɪç] ⟨Adj.; nicht adv.⟩: *voller Sprenkel;* **sprenkeln** ['ʃprɛŋkln̩] ⟨sw. V.; hat⟩ /vgl. gesprenkelt/: **a)** *mit Sprenkeln versehen:* einen Stoff blau und gelb s.; ⟨auch s. + sich:⟩ Er sah, wie die Straße sich mit schwarzem Silber (= Regentropfen) sprenkelte (Remarque, Triomphe 314); **b)** *versprühen, sprengen* (2): manchmal brachte Josefine aus der wassergefüllten Kartoffelschüssel s. (Alexander, Jungfrau 289); **sprenklig:** ↑sprenkelig.

sprenzen ['ʃprɛntsn̩] ⟨sw. V.; hat⟩ [wohl Intensivbildung zu ↑sprengen (2) unter Einfluß von ↑spritzen] (südwestd.): **1.** svw. ↑sprengen (2). **2.** ⟨unpers.⟩ *leicht regnen:* es sprenzt.

Spreu [ʃprɔy], die; - [mhd., ahd. spriu, eigtl. = Stiebendes, Sprühendes: aus Grannen (1), Hülsen, Spelzen u. ä. bestehender Abfall des Getreides nach dem Dreschen:* die S. in Säcke füllen; verweht werden wie [die] S. im Wind; Ü zur S. gehören (geh.; *zu den vielen unbedeutenden Menschen gehören);* ***die S. vom Weizen trennen/sondern** (geh.; *Wertloses vom Wertvollen trennen;* nach Matth. 3, 12).

sprich! [ʃprɪç], **sprichst** [ʃprɪçst], **spricht** [ʃprɪçt]: ↑sprechen; **Sprichwort,** das; -[e]s, ...wörter [mhd. sprichwort]: *geläufige Redewendung, in der eine praktische Lebensweisheit enthält; Proverb;* ⟨Zus.:⟩ **Sprichwörtersammlung,** die; ⟨Abl.:⟩ **sprichwörtlich** ⟨Adj.; o. Steig.⟩: **a)** *als Sprichwort [verwendet]; fast zu einer Floskel geworden; proverbiell:* eine -e Redensart, Wendung; **b)** *allgemein bekannt, häufig zitiert:* -es Glück haben; das ist der -e Tropfen auf den heißen Stein; ihre Unpünktlichkeit ist schon s.

Spiegel ['ʃpriːgl̩], der; -s, - [älter Sprügel = Bügel, H. u.] (Kfz.-T.): *gebogenes Holz, Metallbügel, mit dem eine Plane, ein [Wagen]verdeck o. ä. gehalten, verspannt wird.*

Sprieß [ʃpriːs], der; -es, -e [vgl. ↑sprießßen] (Bauw.): svw. ↑Spreize (1); **Sprieße** ['ʃpriːsə], die; -, -n [mhd. spriuʒ(e), ahd. spriuʒa = Stütze, zu ↑sprießßen]: **a)** (Bauw.) *Spreize* (1); **b)** (Bauw.) *Sprosse (1 a);* **c)** (landsch.) *Splitter;* **Sprießel** ['ʃpriːsl̩], das; -s, - (österr.) *[Leiter]sprosse;* waagerechter Stab (z. B. in einem Vogelkäfig); ¹**sprießeln** ['ʃpriːsl̩n] ⟨sw. V.; hat⟩ [wohl = ²sprießßen, nach sprenzen in der alten Bed. „stemmen, stützen"] (Bauw.): *stützen, abspreizen* (1 c): die Grubenwände müssen gesprießt werden; ²**sprießßen** [-] ⟨st. V.; hat⟩ [mhd. sprießen] (ablautend mhd. sprüʒen, ↑Sproß)] (geh.): *zu wachsen beginnen,*

keimen, treiben: die Knospen sprießen; das Gras, die Saat sprießt; Blumen sprießen aus der Erde; der Bart beginnt zu s.; überall sprießt und blüht es; Ü immer neue Vereine sprießen aus dem Boden; in diesen Menschen sprießt das Mißtrauen, der Neid; 〈Zus. zu ¹sprießen:〉 **Sprießholz,** das 〈Pl. -hölzer〉; **Spriet** [ʃpriːt], das; -[e]s, -e [mniederd. sprēt, verw. mit ↑²sprießen] (Seemannsspr.): *diagonal vom Mast ausgehende dünne Spiere für das Sprietsegel;* 〈Zus.:〉 **Sprietsegel,** das (Seemannsspr.): *viereckiges, durch das Spriet gehaltenes Segel.*

¹**Spring** [ʃprɪŋ], der; -[e]s, -e [mhd. sprinc, zu ↑springen] (landsch.): *sprudelnde Quelle.*

²**Spring** [-], die; -, -e [H. u.] (Seemannsspr.): **a)** *vom Bug eines Schiffes schräg nach hinten od. vom Heck schräg nach vorn verlaufende Leine zum Festmachen:* ein Schiff auf S. legen *(unter Verwendung zweier Springe vertäuen);* **b)** *vom Heck eines vor Anker liegenden Schiffes zur Ankerkette führende Trosse, mit der man die Lage eines Schiffes (zum Wind od. zur Strömung) verändern kann.*

spring-, Spring-: ~**blende,** die (Fot.): *(bei Objektiven mit Blendenautomatik) Blende, die sich erst beim Auslösen automatisch schließt;* ~**brunnen,** der: *als Zierde dienender Brunnen, bei dem das Wasser aus Düsen in Strahlen hervorspritzt u. in das Becken zurückfällt;* vgl. Fontäne (b); ~**flut,** die: *um die Zeit von Voll- u. Neumond auftretende, besonders hohe Flut;* ~**form,** die: *flache, runde Backform, bei der sich die Seitenwand mit Hilfe eines einfachen Mechanismus vom Boden entfernen läßt;* ~**frucht,** die (Bot.): *Frucht, die sich, wenn sie reif ist, öffnet, so daß die Samen herausfallen; Streufrucht;* ~**insfeld,** der; -[e]s, -e 〈Pl. selten〉 (scherzh.): *jmd., für den seine lebhaft-muntere u. kindlich od. jugendlich unbekümmerte Wesensart charakteristisch ist;* ~**kraut,** das: svw. ↑Impatiens; ~**lebendig** 〈Adj.; o. Steig.〉 (emotional verstärkend): svw. ↑quicklebendig; ~**maus,** die: *(in Afrika u. Asien heimisches) einer Maus ähnliches kleines Nagetier, das sich auf den (im Vergleich zu den Vorderbeinen sehr viel längeren) Hinterbeinen in großen Sprüngen fortbewegt;* ~**messer,** das: *Schnappmesser;* ~**pferd,** das (Reiten): *zum Springreiten verwendetes Pferd;* ~**prozession,** die: *Prozession, bei der sich die Teilnehmer in großen Sprüngen (vorwärts u. rückwärts) bewegen;* ~**prüfung,** die (Reiten): *Prüfung im Springreiten;* ~**quell,** der, ~**quelle,** die: **a)** (selten) svw. ↑Geysir; **b)** (dichter. veraltet) svw. ↑~brunnen; ~**reiten,** das; -s (Reiten): svw. ↑Jagdspringen, dazu: ~**reiter,** der, ~**reiterin,** die, ~**rollo,** ~**rouleau,** das: *Rouleau, das sich durch Federkraft automatisch aufrollt;* ~**seil,** das: svw. ↑Sprungseil; ~**spinne,** die: *oft ameisenähnlich aussehende Spinne, die ihre Beute im Sprung fängt; Hüpfspinne;* ~**stunde,** die: *zwischen zwei Unterrichtsstunden liegende Freistunde eines Lehrers;* ~**tanz,** der: *Tanz, bei dem die Schritte vorwiegend springend, hüpfend ausgeführt werden;* ~**tide,** die: vgl. ~flut; ~**turnier,** das (Reiten): *Wettkampf im Springreiten;* ~**wurz,** ~**wurzel,** die (Volksk.): *(im Volksglauben) Wurzel mit magischen Kräften, mit deren Hilfe bes. Schätze gefunden, Schlösser aufgesprengt u. Türen geöffnet werden können;* ~**zeit,** die: **1.** *(bei bestimmten Haustieren) Begattungszeit.* **2.** *Zeit der Springflut.*

springen [ʃprɪŋən] 〈st. V.〉 [mhd. springen, ahd. springan]: **1.** 〈ist〉 **a)** *sich [durch kräftiges Sichabstoßen mit den Beinen vom Boden, von einer festen Unterlage] in die Höhe [über einen Raum hinweg] schnellen:* gut, hoch s. können; mit Anlauf, aus dem Stand s.; spring doch schon!; vor Freude in die Höhe s.; die Kinder sprangen vom Seil; im See sprangen die Fische *(schnellten sich die Fische aus dem Wasser);* Ü wenn man beim Mühlespiel nur noch drei Steine hat, darf man s. *(seine Steine auf jeden beliebigen freien Punkt setzen);* **b)** *sich springend (1 a) irgendwohin, in eine bestimmte Richtung, von einem bestimmten Platz wegbewegen:* der Hund sprang ihm an die Kehle; die Katze ist auf den Tisch gesprungen; auf einen fahrenden Zug s.; aus dem Fenster s.; durch einen brennenden Reifen s.; ins Wasser, in die Tiefe s.; das Pferd sprang mit einem gewaltigen Satz über den Graben, über das Hindernis; über Bord s.; von einem Dach s.; er sprang elegant vom Pferd; die Kinder sprangen von Stein zu Stein; zur Seite s.; hin und her s.; nach etw. springen *(etw. im Sprung zu erreichen suchen);* er sprang in den Hang (Turnen; *ging mit einem Sprung in den Hang);* auf die Beine, Füße s. *(mit einer raschen, ruckartigen Bewegung aufstehen);* aus dem Bett s. *(mit einer raschen, schwungvollen Bewegung*

aus dem Bett aufstehen); ins Auto, aus dem Auto s. *(rasch, eilig ins Auto steigen, aus dem Auto aussteigen);* Ü er springt von einem Thema zum anderen *(wechselt oft unvermittelt das Thema);* weil mehrere Kollegen krank waren, mußte er letzte Woche s. *(je nach Bedarf von einem Arbeitsplatz zum anderen wechseln).* **2.** 〈ist/hat〉 (Sport) **a)** *einen Sprung* (1 b) *ausführen:* jeder darf dreimal s.; bist/hast du schon gesprungen?; 〈mit Akk.-Obj.:〉 einen Salto gehockt, eine Schraube s.; **b)** *beim Springen* (2 a) *(eine bestimmte Leistung) erreichen:* er ist/hat 5,20 m, einen neuen Rekord gesprungen; **c)** *(einen bestimmten Sprung) ausführen:* einen Salto, einen Auerbach s. **3.** *sich rasch in großen Sprüngen, in großen Sätzen fortbewegen* 〈ist〉: ein Reh sprang über die Lichtung; die Kinder sprangen über den Platz und verschwanden in der Einfahrt; wenn sie einen Wunsch hat, springt die ganze Familie *(beeilt sich jeder, ihren Wunsch zu erfüllen);* Ü ein Lachen sprang *(huschte)* über ihr Kindergesicht (A. Zweig, Claudia 118); Die Kunde ... sprang *(verbreitete sich)* schnell durchs Lager (Apitz, Wölfe 128); die Flammen sprangen von Haus zu Haus. **4.** 〈ist〉 **a)** (südd., schweiz.) *laufen, rennen; eilen:* wenn wir den Bus noch kriegen wollen, müssen wir aber s.; **b)** (landsch.) *[rasch] irgendwohin gehen, um etw. zu besorgen, zu erledigen:* ich spring' mal rasch zum Kaufmann, zum Briefkasten. **5.** 〈ist〉 **a)** *sich mit einer raschen [ruckartigen] Bewegung irgendwohin bewegen, irgendwohin rücken:* der Zeiger sprang auf 20,5; der Kilometerzähler springt gleich auf 50 000; die Ampel *(das Licht der Ampel)* sprang auf Grün, von Gelb auf Rot; **b)** *(aus einer Lage) geschnellt werden:* mir ist dabei ein Knopf von der Jacke gesprungen; Folchert spring beim Holzhacken ein Scheit ins Auge (Grass, Hundejahre 99); der Ball sprang ihm vom Fuß, sprang vom Schläger; aus dem Stein sprangen Funken; **c)** *sich einem starken Druck nachgebend, mit einem Ruck aus seiner Lage bewegen:* die Lokomotive ist aus dem Gleis gesprungen; *etw. s. lassen* (ugs.; *etw. spendieren).* **6.** 〈ist〉 **a)** *aufprallen u. hochspringen:* der Ball springt gut, springt nicht mehr; er schlug auf den Tisch, daß die Gläser [nur so] sprangen *(in die Höhe hüpften);* **b)** *sich springend* (6 a) *irgendwohin bewegen:* ein Ball sprang über die Straße. **7.** (geh.) *spritzend, sprudelnd, in einem [kräftigen] Strahl, sprühend zu etw. hervortreten* 〈ist〉: Wasser sprang aus der Erde (Aichinger, Hoffnung 155); Ü ihm sprang die Angst aus den Augen. **8.** 〈ist〉 **a)** *einen Sprung (3), Sprünge bekommen, zerspringen:* das Glas springt leicht; die Vase ist gesprungen; **b)** *zerspringen:* in Scherben s.; eine Saite ist gesprungen *(gerissen);* **c)** *aufspringen, aufplatzen, bersten:* die Samenkapsel springt; mein Kopf schmerzt, als wollte er s.; *(gesprungen vor Kälte springen):* aufspringend u. aufplatzend 〈ist〉: Das Atelier sprang ... noch ein Stück weiter in den Garten (Andres, Liebesschaukel 56); **Springen** [-], das; -s, -: **1.** 〈o. Pl.〉 *das Springen.* **2.** kurz für Ski-, Fallschirm-, Jagdspringen u. a.; **Springer,** der; -s, - [mhd. springer = Tänzer, Gaukler]: **1.** kurz für Weit-, Hoch-, Stabhoch-, Ski-, Fallschirm-, Kunst-, Turmspringer u. a. **2.** (Zool.) *Tier, das sich [vorwiegend] springend fortbewegt:* Heuschrecken sind s. **3.** *Schachfigur, die man im Feld weit in gerader u. zwei Felder weit in schräger Richtung bewegen kann; Pferd* (3); *Rössel* (2). **4.** *Arbeitnehmer, der dazu eingestellt ist, je nach Bedarf an verschiedenen Arbeitsplätzen innerhalb eines Betriebes eingesetzt zu werden:* er arbeitet als S. am Band. **5.** *junger S.* (ugs.; *unerfahrener junger Mann).* **6.** (Landw.) *(bei bestimmten Haustieren) männliches Zuchttier;* Springe, die; -, -nen: w. Form zu ↑Springer (1, 2, 4); **Springerl** [ʃprɪŋl], das; -s, -n [wohl nach den „springenden" Bläschen der Kohlensäure im Getränk] (bayr.): Limonade, Sprudel; **Springerle** (südd.), Springerli (schweiz.), das; -s, - [der Teig bleibt über Nacht stehen u. geht dann auf, macht einen „Sprung"]: *Anisplätzchen.* **Sprinkler** [ʃprɪŋklɐ], der; -s, - [engl. sprinkler, zu: to sprinkle = sprenkeln]: **1.** (Fachspr.) *weißer Nerzpelz mit eingesprengten schwarzen Haaren.* **2.** a) *Rasensprenger;* **b)** *Düse zum Versprühen von Wasser (als Teil einer Sprinkleranlage);* 〈Zus.:〉 **Sprinkleranlage,** die; -, -n: *automatische Feuerlöschanlage, bei der an der Decke des betreffenden Raumes zahlreiche Düsen o. ä. installiert sind, im Falle eines Brandes automatisch Wasser versprühen.*

Sprint [ʃprɪnt], der; -s, -s [engl. sprint, zu: to sprint, ↑sprinten]: **1.** (Sport) **a)** *Kurzstreckenlauf;* **b)** *Eisschnellauf;* **c)** *Fliegerrennen* (1). **2.** (Sport) *das Sprinten* (1): einen S. einlegen;

die letzten hundert Meter legte er im S. zurück; Ü wir müssen einen kurzen S. einlegen, sonst schaffen wir den Zug nicht mehr; **sprinten** [ˈʃprɪntn̩] ⟨sw. V.⟩ [engl. to sprint]: **1.** (Sport) *eine kurze Strecke mit größtmöglicher Geschwindigkeit zurücklegen* ⟨ist/hat⟩: auf den letzten 400 m s.; er sprintete die Strecke in 11 Sekunden. **2.** ⟨ist⟩ (ugs.) **a)** *schnell laufen:* der Polizist konnte die sprintenden Ganoven nicht einholen; **b)** *schnell irgendwohin laufen:* um die Ecke, ins Haus, über die Straße s.; ⟨Abl.:⟩ **Sprinter,** der; -s, - [engl. sprinter] (Sport): **a)** *Kurzstreckenläufer;* **b)** *Eisschnellläufer;* **c)** *Flieger* (5 b); **Sprinterin,** die; -, -nen (Sport): w. Form zu ↑Sprinter; **Sprinterrennen,** das; -s, - (Radsport): svw. ↑Fliegerrennen (1); **Sprintstrecke,** die; -, -n (Sport): svw. ↑Kurzstrecke (b); **Sprintvermögen,** das; -s (Sport): *Fähigkeit zu sprinten* (1).

Sprissel [ˈʃprɪsl̩], das; -s, -n (österr.): svw. ↑Sprießel.

Sprit [ʃprɪt], der; -[e]s, (Arten:) -e [2: aus dem Niederd., volkst. Umbildung von ↑¹Spiritus unter Anlehnung an frz. esprit, ↑Esprit]: **1.** ⟨Pl. selten⟩ (ugs.) *Treibstoff, Benzin:* mir ist der S. ausgegangen; der Wagen braucht zu viel S. **2. a)** ⟨Pl. selten⟩ (ugs.) *Branntwein, Schnaps:* S. saufen; **b)** ⟨o. Pl.⟩ (Fachspr.) *Äthylalkohol:* der Eierlikör schmeckt ziemlich stark nach S.; ⟨Abl.:⟩ **spritig** ⟨Adj.⟩: *Sprit* (2 b) *enthaltend; wie Sprit riechend, schmeckend;* ⟨Zus. zu 1:⟩ **Spritverbrauch,** der (ugs.).

Spritz-: ~**apparat,** der; ~**arbeit,** die: vgl. ~**bild;** ~**beton,** der (Bauw.): *mit hohem Druck in die Schalung od. gegen schon vorhandene Bauteile gespritzter Beton;* ~**beutel,** der (Kochk.): svw. ↑Dressiersack; ~**bild,** das (bild. Kunst): *Bild, bei dem die Farbe (mit einer Spritzpistole o. ä.) auf die Leinwand, aufs Papier gesprüht wird u. wobei scharfe Konturen mit Hilfe von Schablonen erzielt werden);* ~**brunnen,** der (südd., schweiz.): svw. ↑Springbrunnen; ~**decke,** die: *als Spritzschutz dienende Decke, Plane o. ä.;* ~**düse,** die; ~**fahrt,** die (ugs. veraltend): svw. ↑Spritztour; ~**flasche,** die: **1.** *Flasche, deren Inhalt man durch eine Düse herausspritzen kann:* Parfüm in einer S. **2.** (Chemie) *Kolben* (2) *mit zwei durch den Stöpsel geführten, gebogenen Glasröhrchen zum Spritzen von Flüssigkeiten (durch Einblasen von Luft in das eine der Röhrchen);* ~**gebäck,** (landsch.:) ~**gebackene,** das: *aus Rührteig hergestelltes, mit einer Teigspritze geformtes Gebäck;* ~**gerät,** das; ~**gurke,** die: *Gurke* (1 a), *deren Früchte sich bei erreichter Reife vom Stengel lösen, wobei die Samen durch die dabei entstehende Öffnung herausgeschleudert werden; Eselsgurke;* ~**guß,** der ⟨o. Pl.⟩ (Fertigungst.): *Verfahren zur Verarbeitung von thermoplastischen Stoffen, bei dem das erwärmte Material in eine kalte Form gespritzt wird;* ~**kuchen,** der: *mit einem Spritzbeutel o. ä. geformtes, kringelförmiges, krapfenähnliches Stück Gebäck, das in siedendem Fett gebacken wird;* ~**lack,** der: *zum Spritzen* (6 c) *geeigneter Lack;* ~**lackierung,** die: *mit einer Spritzpistole aufgebrachte Lackierung;* ~**leder,** das (selten): vgl. ~**decke;** ~**malerei,** die (bild. Kunst): vgl. ~**bild;** ~**pistole,** die: *pistolenförmiges Spritzgerät, bes. zum Lackieren;* ~**schutz,** der: *etw., was zum Schutz vor Spritzern, vor Spritzwasser dient* (z. B. Decke, Plane), ~**tour,** die (ugs.): *kurze Vergnügungsfahrt, kurzer Vergnügungsausflug, bes. mit einem privaten Fahrzeug:* eine S. machen; ~**wagen,** der (landsch., bes. südd.): svw. ↑Sprengwagen; ~**wasser,** das ⟨o. Pl.⟩: *spritzendes Wasser, in Form von Spritzern irgendwohin gelangtes Wasser:* das Deck war naß von S.

Spritze [ˈʃprɪtsə], die; -, -n [mhd. sprütze, sprutze]: **1.** *Gerät zum Spritzen von Flüssigkeiten od. weichen, pastenförmigen Massen, bei dem die zu spritzende Flüssigkeit, Masse durch Druck* (z. B. *mit Hilfe eines Kolbens) in Form eines langen Strahls od. Stranges durch eine Düse, Tülle o. ä. aus einem [zylindrischen] Behälter herausgepreßt wird:* eine S. zum Vernichten von Ungeziefer; aus dem Teig werden mit einer S. (Teigspritze) kleine Kringel gespritzt; die Sahne, die Creme wird mit einer S. (Garnierspritze, Tortenspritze) auf die Torte gespritzt. **2. a)** kurz für ↑Injektionsspritze: eine S. mit einer stumpfen Kanüle; eine S. aufziehen, sterilisieren; die Schwester kochte die -n aus; **b)** *Injektion:* jmdm. eine S. geben, (Jargon:) machen; eine S. [in das Gesäß] bekommen; der Fixer hat sich eine S. gesetzt; an der S. hängen (Jargon; *heroinsüchtig sein);* die S. *(das injizierte Präparat)* wirkt schon. **3. a)** *mit einer (meist motorgetriebenen) Pumpe arbeitendes Löschgerät, das den zum Löschen erforderlichen Wasserdruck erzeugt; Feuerspritze:* vier Feuerwehrmänner trugen die Spritze zum Brandherd;

b) *Löschfahrzeug mit eingebauter Spritze* (3 a); **c)** (ugs.) svw. ↑Feuerspritze: der Feuerwehrmann richtete die Spritze auf die Flammen; * **der erste Mann an der S. sein** (↑Mann 1). **4.** (salopp) *[automatische] Feuerwaffe:* die beiden Gangster ballerten mit ihren -n wild um sich. **5.** (ugs.) *einmalige finanzielle Zuwendung zu jmds. Unterstützung:* eine S. von 10 000 Mark könnte mich sanieren; das Unternehmen braucht eine S. **6.** (Skat Jargon) *Kontra:* S.!; jmdm. eine S. geben, verpassen; eine S. bekommen, kriegen; den spielst du mit S.; **spritzen** [ˈʃprɪtsn̩] ⟨sw. V.⟩ /vgl. Gespritzte/ [entrundet aus mhd. sprützen, verw. mit ↑sprießen]: **1.** *(eine Flüssigkeit) in Form von Tropfen, Spritzern irgendwohin gelangen lassen* ⟨hat⟩: Tinte, Farbe auf den Boden s.; sie spritzte ein paar Tropfen auf die Wäsche; jmdm. Wasser ins Gesicht s.; du hast mir etwas Suppe auf die Hose gespritzt; ⟨auch o. Akk.-Obj.:⟩ die Kinder planschten und spritzten; spritz doch nicht so!; mit Wasser s. **2.** *(eine Flüssigkeit, eine pastenartige Masse o. ä.) durch Druck in Form eines Strahls aus einer Öffnung, einer Düse o. ä. hervorschießen, hervortreten [u. irgendwohin gelangen] lassen* ⟨hat⟩: die Feuerwehrleute spritzten Wasser, Schaum in die Flammen; Beton in die Verschalung s.; Sahne auf eine Torte s.; ⟨auch o. Akk.-Obj.:⟩ er griff nach dem Gartenschlauch und spritzte in die Flammen. **3.** (derb) *ejakulieren* ⟨hat⟩: nach wenigen Augenblicken s.; ... da denkt man im Grunde genommen, hoffentlich spritzt er bald (Fichte, Wolli 184). **4.** ⟨hat⟩ **a)** (ugs.) *bespritzen, naß spritzen:* Mama, er hat mich gespritzt!; **b)** *durch Spritzen in einen bestimmten Zustand versetzen:* er hat mich ganz naß gespritzt. **5. a)** *in Form von Spritzern, Tropfen sich in verschiedene Richtungen hin von etw. weg verteilen, gespritzt* (1, 2) *werden* ⟨hat⟩: das Fett hat gespritzt; ⟨auch unpers.:⟩ Vorsicht, es spritzt!; Ü die Räder drehten durch, daß der Dreck, der Sand nur so spritzte; **b)** *irgendwohin spritzen* (5 a) ⟨ist⟩: Blut spritzte nach allen Seiten; das Wasser spritzte ihm ins Gesicht; Ü die Schüsse ließen den Putz von der Wand s.; ⟨unpers.:⟩ *leicht regnen* ⟨hat⟩: es spritzt [nur] ein wenig. **6.** ⟨hat⟩ **a)** *durch Spritzen* (2) *befeuchten, bewässern; sprengen:* den Rasen s.; die Straße, den Hof s.; die Tennisplätze müssen häufiger gespritzt werden; **b)** *mit einem Pflanzenschutzmittel o. ä. besprengen, besprühen:* Obstbäume, Sträucher, Reben s.; der Bauer spritzt seinen Kohl [mit E 605, gegen Schädlinge]; die Trauben sind garantiert nicht gespritzt; **c)** *mit Hilfe einer Spritzpistole o. ä. mit Farbe, Lack o. ä. besprühen:* die Heizkörper s.; er will sein Auto [neu, lila] s. **7.** *(ein [alkoholisches] Getränk) mit Selterswasser, Limonade o. ä. verdünnen* ⟨hat⟩: seinen Wein, Apfelsaft s.; ein gespritzter Wein. **8.** ⟨hat⟩ **a)** *injizieren:* ein Kontrastmittel, Hormone s.; der Arzt spritzte ihm ein Schmerzmittel [in die Vene]; **b)** (ugs.) *jmdm. eine Injektion verabreichen:* der Arzt hat ihn gespritzt; der Diabetiker muß sich täglich einmal s.; er hat sich [mit einer Überdosis Heroin] zu Tode gespritzt; ⟨auch o. Akk.-Obj.:⟩ er hatte gespritzt *(sich Rauschgift injiziert).* **9.** ⟨hat⟩ **a)** *durch Spritzen* (2) *erzeugen, herstellen:* eine Eisbahn s.; die Mutter spritzte ein Herz auf die Torte; **b)** (Fertigungst.) *im Spritzguß herstellen* ⟨hat⟩: gespritzte Kunststoffartikel. **10.** ⟨ist⟩ (ugs.) **a)** *schnell [irgendwohin] laufen:* zur Seite, um die Ecke s.; er spritzte zum Telefon; **b)** *diensteifrig laufen, um jmds. Wünsche zu erfüllen:* Die Kellner spritzten nur so (Schnurre, Bart 138).

Spritzen-: ~**haus,** das (veraltend): *Gebäude, in dem Feuerspritze u. Feuerwehrauto untergebracht sind:* der Arretierte wurde ins S. gebracht; ~**meister,** der (früher): *Brandmeister;* ~**wagen,** der (veraltend): *Feuerwehrauto.*

Spritzer, der; -s, -: **1. a)** *durch die Luft fliegendes, geschleudertes Teilchen einer Flüssigkeit, kleiner Tropfen:* ein paar S. auf der Windschutzscheibe, auf der Brille; **b)** *kleine Menge einer Flüssigkeit, die man in, auf etw. spritzt:* ein S. Zitronensaft; ein paar S. Spülmittel in Wasser geben; Whisky mit einem S. *(Schuß, Dash)* Soda; **c)** *von einem Spritzer* (1 a) *hinterlassener Fleck:* du hast ein paar S. [von der Farbe] im Gesicht. **2.** *jmd., der beruflich spritzt* (6 c): er ist als S. in einer Spielwarenfabrik beschäftigt. **3.** (ugs.) svw. ↑Fixer (2): Kiffer und S. **4.** * **junger S.** (↑Springer 5); **Spritzerei** [ʃprɪtsəˈraɪ], die; -, -en (oft abwertend): *[dauerndes] Spritzen;* **spritzig** [ˈʃprɪtsɪç] ⟨Adj.⟩: **a)** *(nicht adv.) (im Aroma) anregend, belebend, prickelnd:* ein -er Wein; Parfüms mit -er Duftnote; **b)** *schwungvoll; voller Schwung u. Witz; flott u. flüssig [dargeboten] u. dadurch*

unterhaltsam: eine -e Komödie, Show, Inszenierung; die Musik war sehr s.; eine s. geschriebene Reportage; **c)** ⟨nicht adv.⟩ *schnell u. wendig, agil:* ein -er Mittelstürmer; **d)** ⟨nicht adv.⟩ *mit hohem Beschleunigungsvermögen:* ein -er kleiner Sportwagen; der Motor könnte etwas -er sein; ⟨Abl. zu a, b:⟩ **Sprįtzigkeit,** die; -; **Sprįtzung,** die; -, -en (selten): *das Spritzen* (6 b, 8).

spröd [ʃprø:t], (häufiger:) **spröde** [ˈʃprøːdə] ⟨Adj.; spröder, sprödeste⟩ [spätmhd. spröd, urspr. Bergmannsspr.]: **1.** ⟨nicht adv.⟩ **a)** *hart, unelastisch u. leicht brechend, springend:* sprödes Glas, Gußeisen; dieser Kunststoff ist für den Zweck zu spröde; **b)** *sehr trocken u. daher nicht geschmeidig u. leicht aufspringend od. reißend:* spröde Lippen, Haare, Nägel; die Sonne hat ihre Haut ganz spröde gemacht. **2.** *rauh, hart klingend; brüchig:* eine spröde Stimme. **3. a)** *schwer zu gestalten, zu bearbeiten, in den Griff zu bekommen:* ein sprödes Thema; der Stoff erwies sich als zu spröde für eine Bühnenfassung; **b)** *schwer zugänglich, abweisend, verschlossen wirkend:* sie ist eine spröde Schönheit; ein sprödes Wesen haben; ... und wenn das Fräulein spröde tut (K. Mann, Wendepunkt 112); sich spröde geben, zeigen; **c)** *sich (durch Herbheit, Strenge) nur schwer erschließend:* eine Landschaft von spröder Schönheit; die spröde Sprache des Dichters; ⟨Abl.:⟩ **Spröde** [-], die; - (geh., veraltend), **Sprödheit,** die; -, **Sprödigkeit** [ˈʃprøːdɪçkajt], die; -: *spröde Beschaffenheit, sprödes Wesen.*

sproß [ʃprɔs]: ↑²*sprießen;* **Sproß** [-], der; Sprosses, Sprosse u. Sprossen ⟨Vkl. ↑Sprößchen⟩ [spätmhd. sproß, spruß, zu mhd. sprůʒen, ↑²sprießen]: **1.** ⟨Pl. Sprosse⟩ **a)** *[junger] Trieb einer Pflanze, Schößling:* der Baum treibt einen neuen S.; **b)** (Bot.) *meist über der Erde wachsender, die Sproßachse u. die Blätter umfassender Teil einer Sproßpflanze.* **2.** ⟨Pl. Sprosse⟩ (geh.) *Nachkomme, Abkömmling, bes. Sohn [aus vornehmer, adliger Familie]:* der letzte S. eines stolzen Geschlechts; ein S. aus ältestem Adel. **3.** ⟨Pl. Sprossen⟩ (Jägerspr.) svw. ↑Sprosse (3).

Sproß-: ~**achse,** die (Bot.): *Stamm, Stengel (als die Blätter tragendes Organ der Sproßpflanzen);* ~**knolle,** die (Bot.): *knollenartig verdickter, der Speicherung von Stoffen dienender Teil einer Sproßachse;* ~**pflanze,** die (Bot.): *Kormophyt;* ~**vokal,** der (Sprachw.): *(in der Klangfarbe variierender) Vokal, der zur Erleichterung der Aussprache zwischen zwei Konsonanten eingeschoben wird; Swarabhakti.*

Sprößchen [ˈʃprœsçən], das; -s, -: **1.** ↑Sproß. **2.** ↑Sprosse; **Sprosse** [ˈʃprɔsə], die; -, -n ⟨Vkl. ↑Sprößchen⟩ [mhd. sproʒʒe, ahd. sproʒʒo, zu ↑²sprießen; wohl nach dem Baumstamm mit Aststümpfen als ältester Form der Leiter od. eigtl. = kurze (Quer)stange; 4: vgl. Sommersprosse]: **1. a)** *Querholz, -stange einer Leiter:* eine S. ist gebrochen, fehlt; er stand auf der obersten S. der Leiter; Ü er steht auf der ersten/obersten S. seiner Karriere; **b)** (landsch.) *Querholz, mit dem ein Fenster o. ä. unterteilt ist.* **2.** (österr.) kurz für ↑Kohlsprosse. **3.** (Jägerspr.) *Spitze eines [Hirsch]geweihs; Ende* (3). **4.** (veraltet) *Sommersprosse; kleiner Leberfleck;* **sprösse** [ˈʃprœsə]: ↑²*sprießen;* **sprossen** [ˈʃprɔsn̩] ⟨sw. V.⟩ [zu ↑Sproß] (geh., veraltend): **a)** *(von Pflanzen) neue Triebe hervorbringen, Sprosse treiben* ⟨hat⟩: im Frühling sprossen Bäume und Sträucher; **b)** *sprießen* ⟨ist⟩: die Blumen sind aus der Erde gesproßt; Ü der Bart will noch nicht so recht s. (scherzh.; *wachsen*).

Sprossen-: ~**kohl,** der ⟨o. Pl.⟩ (österr.): svw. ↑Rosenkohl; ~**leiter,** die: **1.** *Leiter mit Sprossen* (1 a). **2.** (Turnen) svw. ↑Gitterleiter; ~**wand,** die (Turnen): *an einer Wand befestigte Gitterleiter mit breiten hölzernen Sprossen* (1 a).

Sprosser [ˈʃprɔsɐ], der; -s, - [zu ↑Sprosse (4)]: *der Nachtigall ähnlicher Singvogel;* **Sprößling** [ˈʃprœslɪŋ], der; -s, -e [a: spätmhd. sproʒʒelinc; b: sprößling]: **1.** (veraltet) svw. ↑Sproß (2). **2.** (ugs. scherzh.) *jmds. Kind, bes. Sohn:* unser S. ist größer als andere Jungen in seinem Alter; sind das alles Ihre -e (*Kinder*)?; **Sprossung,** die; -, -en ⟨Pl. selten⟩ (geh., veraltend): *das Sprossen, Knospen.*

Sprott [ʃprɔt], der; -[e]s, -e (landsch.), **Sprotte** [ˈʃprɔtə], die; -, -n [aus dem Niederd., viell. verw. mit ↑Sproß]: *kleiner, heringsähnlicher, im Meer in Schwärmen lebender Fisch, der bes. geräuchert als Speisefisch geschätzt wird:* Sprotten fangen, marinieren; Kieler Sprotte/(landsch.:) Sprott (*geräucherte Sprotte* [aus der Stadt Kiel]).

Spruch [ʃprʊx], der; -[e]s, Sprüche [ˈʃprʏçə; mhd. spruch, auch = gesprochenes Gedicht, zu ↑sprechen]: **1. a)** ⟨Vkl. ↑Sprüchlein, Sprüchelchen⟩ *kurzer, einprägsam formulier-*

ter, *oft gereimter Satz, der eine [Lebens]regel, eine [Lebens]weisheit enthält:* ein alter, schöner, kluger, weiser, goldener, frommer S.; jmdm. einen S. ins Poesiealbum schreiben; sich einen S. [von Goethe] an die Wand hängen; einen S. beherzigen; einen S. *(Zitat)* aus der Bibel; die Sprüche *(Aussprüche)* Jesu; die Hauswand war mit anarchistischen Sprüchen (ugs.; *Parolen*) bemalt; **b)** *[lehrhaftes] meist kurzes, einstrophiges Gedicht, Lied mit oft moralischem, religiösem od. politischem Inhalt (bes. in der mittelhochdeutschen Dichtung, auch im A. T.):* die politischen Sprüche Walthers von der Vogelweide; das Buch der Sprüche/die Sprüche Salomos *(Buch des A. T., das eine König Salomo zugeschriebene Sammlung von Spruchweisheiten enthält).* **2.** ⟨meist Pl.⟩ (ugs. abwertend) *nichtssagende, nicht ernst zu nehmende Aussage; abgegriffene Redensart; Phrase:* das sind doch alles nur Sprüche!; Sprüche helfen uns nicht weiter; laß diese dummen, albernen Sprüche!; ***Sprüche machen/klopfen/kloppen** (ugs. abwertend; *sich in großtönenden Worten äußern, hinter denen nicht viel steckt, die nur leeres Gerede sind*). **3.** ⟨Vkl. ↑Sprüchlein, Sprüchelchen; meist Vkl.⟩ (ugs.) *etw., was jmd. in einer bestimmten Situation [immer wieder in stets gleicher, oft formelhafter Formulierung] sagt, sagen muß:* der Vertreter leiert an jeder Tür seinen S. herunter; Ich hatte mir mein Sprüchlein recht säuberlich ... ausgearbeitet (K. Mann, Wendepunkt 190). **4. a)** *von einer richterlichen o. ä. Instanz gefällte Entscheidung; Urteils-, Schiedsspruch o. ä.:* die Geschworenen, die heute noch zu ihrem S. kommen müssen (Frisch, Gantenbein 424); **b)** *prophetische Äußerung, Orakelspruch:* ein delphischer S.; Das ... Orakel hat seinen weisen S. gesprochen (Werfel, Bernadette 114).

spruch-, Spruch-: ~**band,** das ⟨Pl. -bänder⟩: **1.** *bandförmiges Stück Stoff, Papier o. ä., auf dem [politische] Forderungen, Parolen o. ä. stehen; Transparent* (1). **2.** *(auf Bildern, bes. des MA.s) gemaltes Band mit Erklärungen zu dem jeweiligen Bild, mit den Namen von dargestellten Personen od. Sachen;* ~**buch,** das: *Buch mit Sprüchen* (1 a); ~**dichter,** der: *Verfasser von Sprüchen* (1 b); ~**dichtung,** die: *die mittelhochdeutsche S.;* ~**kalender,** der: *[Abreiß]kalender mit jeweils einem Spruch* (1 a) *auf dem einzelnen Blatt;* ~**kammer,** die (jur. früher): *Entnazifizierungsgericht;* ~**körper,** der (jur.): *bei einem Gericht Recht sprechendes Richterkollegium od. Einzelrichter;* ~**praxis,** die (jur.): *Praxis der Rechtsprechung;* ~**reif** ⟨Adj.; o. Steig.; meist präd.; nicht adv.⟩ [zu ↑Spruch (4 a)]: *sich in dem Stadium befindend, in dem über etw. Bestimmtes gesprochen, entschieden werden kann:* diese Angelegenheit ist noch nicht s.; ~**weisheit,** die: *als Spruch* (1 a) *formulierte Weisheit.*

Sprüche: Pl. von ↑Spruch.

Sprüche- (Spruch (2).) ~**klopfer,** der (ugs. abwertend): *jmd., der [häufig] Sprüche klopft;* ~**klopferei** [-klɔpfəˈraj], die; -, -en (ugs. abwertend): *[dauerndes] Sprücheklopfen;* ~**macher,** der (ugs. abwertend): svw. ↑~klopfer; ~**macherei** [-maxəˈraj], die; -, -en (ugs. abwertend): svw. ↑~klopferei.

Sprüchel [ˈʃprʏçl̩], das; -s, -, -[n] (österr.), **Sprüchelchen** [ˈʃprʏçəlçən], **Sprüchlein** [...lajn], das; -s, -: ↑Spruch (1 a, 3).

Sprudel [ˈʃpruːdl̩], der; -s, - [1: zu ↑Sprudel (2); 2: zu ↑sprudeln]: **1. a)** *stark kohlensäurehaltiges Mineralwasser; Sodawasser:* eine Flasche S.; zwei S. (ugs.; *zwei Gläser Sprudel*); **b)** (österr.) *alkoholfreies Erfrischungsgetränk.* **2.** (veraltet) *Quelle, Fontäne [eines Springbrunnens], [auf]sprudelndes Wasser.* **3.** (österr. selten) svw. ↑Sprudler.

Sprudel-: ~**kopf,** der (ugs. veraltet abwertend): svw. ↑Brausekopf; ~**quelle,** die (veraltend): *sprudelnde Quelle;* ~**stein,** der (Geol.): *als Sinter an heißen Quellen auftretender Erbsenstein;* ~**wasser,** das ⟨Pl. ...wässer⟩: svw. ↑Sprudel (1 a).

sprudeln [ˈʃpruːdl̩n] ⟨sw. V.⟩ [wohl unter Einfluß von ↑¹prudeln weitergebildet zu ↑sprühen]: **1.** ⟨ist⟩ **a)** *wirbelnd, wallend, schäumend (aus einer Öffnung) [hervor]quellen, [hervor]strömen:* eine Quelle sprudelte aus der Felswand; von seinem Blut, das sie im Springbrunnen aus seinem Halsstumpf sprudelte (Ott, Haie 287); der Sekt sprudelte aus der Flasche; Ü die Worte sprudelten aus ihren Lippen; sein sprudelndes (geh.; *überschäumendes*) Temperament; **b)** *wirbelnd, wallend, schäumend fließen [u. sich irgendwohin ergießen]:* ein Bach sprudelte über das Geröll; schäumend sprudelte der Champagner ins Glas. **2.** ⟨hat⟩ **a)** *in heftiger, wallender Bewegung sein u. Blasen aufsteigen lassen:* das kochende Wasser sprudelte im Topf; **b)** *durch viele, rasch aufsteigende u. an der Oberfläche zer-*

platzende Bläschen in lebhafter Bewegung sein: der Sekt, die Limonade sprudelt im Glas. **3.** swv. ↑überschäumen ⟨hat⟩: vor guter Laune, Begeisterung, Lebensfreude s. **4.** (ugs.) *sehr schnell u. hastig, überstürzt sprechen* ⟨hat⟩: „Gut, daß du endlich da bist!" sprudelte er. **5.** (österr.) *quirlen* ⟨hat⟩; **Sprudler** [ˈʃpruːdlɐ], der; -s, - (österr.): *Quirl.*
Sprue [spruː]; die; - [engl. sprue] (Med.): *durch einen Mangel an Vitamin B₂ verursachte fiebrige Krankheit.*



Sprue [spruː]; die; - [engl. sprue] (Med.): *durch einen Mangel an Vitamin B_2 verursachte fiebrige Krankheit.*

Sprüh-: ~**dose,** die: swv. ↑Spraydose; ~**fahrzeug,** das: *Fahrzeug mit einer Vorrichtung zum Versprühen von Flüssigkeiten;* ~**flasche,** die: *Flasche mit einer feinen Düse [u. einem Zerstäuber o. ä.] zum Versprühen von Flüssigkeiten;* ~**flüssigkeit,** die; ~**gerät,** das: *Gerät zum Versprühen von Flüssigkeiten (bes. von Schädlingsbekämpfungsmitteln);* ~**mittel,** das: *Mittel zum Besprühen von etw. (z. B. Insektizid);* ~**nebel,** der: *nebelartig in der Luft schwebende zerstäubte Flüssigkeit;* ~**regen,** der: swv. ↑Nieselregen; ~**wagen,** der: vgl. ~fahrzeug; ~**wäscher,** der (Technik): swv. ↑Skrubber; ~**wasser,** das ⟨Pl. ...wässer⟩: vgl. ~flüssigkeit.
sprühen [ˈʃpryːən] ⟨sw. V.⟩ [frühmhd., ablautend zu mhd. spræjen = spritzen, stieben] **1. a)** *in vielen kleinen, fein verteilten Tröpfchen, in zerstäubter Form durch die Luft fliegen [u. irgendwohin gelangen] lassen, in vielen kleinen, fein verteilten Tröpfchen spritzen* ⟨hat⟩: Wasser auf die Blätter, über die Pflanzen s.; ich sprühte mir etwas Spray aufs Haar; **b)** ⟨unpers.⟩ *leicht regnen, nieseln* ⟨hat⟩: es sprüht nur ein bißchen; **c)** *in vielen kleinen, fein verteilten Tröpfchen durch die Luft fliegen* ⟨hat⟩: die Brandung tobte, daß die Gischt nur so sprühte; **d)** *in vielen kleinen, fein verteilten Tröpfchen irgendwohin fliegen* ⟨ist⟩: Gischt sprühte über das Deck; ein feiner Regen sprühte gegen die Scheibe; Speichel sprühte von seinen zitternden Lippen (Kirst, 08/15, 802). **2. a)** *etw. in Form vieler kleiner Teilchen von sich schleudern, fliegen lassen* ⟨hat⟩: die Lokomotive sprüht Funken; Ü ihre grünen Augen sprühten ein gefährliches Feuer; seine Augen sprühten Haß, Verachtung; ⟨auch o. Akk.-Obj.:⟩ seine Augen sprühten [vor Begeisterung]; er ließ seinen Geist, Witz s.; der Redner sprühte von Ideen, vor Witz, vor Geist; junge Menschen, die von Aktivität sprühten; ⟨häufig im 1. Part.:⟩ sein sprühender *(reger, immer neue Ideen hervorbringender)* Geist; sein sprühender *(besonders ausgelassener)* Laune; sein sprühendes *(besonders lebhaftes)* Temperament; **b)** *in Form vieler kleiner Teilchen durch die Luft fliegen* ⟨hat⟩: er schlug auf den Stein, daß die Funken [nur so] sprühten; **c)** *in Form vieler kleiner Teilchen irgendwohin fliegen* ⟨ist⟩: Funken sprühten über den Teich (Aichinger, Hoffnung 175); Ü aus seinen Augen sprühte jugendliches Feuer, Zorn; **d)** *funkeln, glitzern* ⟨hat⟩: der Brillant sprüht in tausend Farben; sprühende Sterne.
Sprung [ʃprʊŋ], der; -[e]s, Sprünge [ˈʃprʏŋə; 1: mhd., spätahd. sprunc, zu ↑springen; 3: eigtl. = aufgesprungener Spalt] **1. a)** *das Springen, springende Bewegung:* ein hoher, weiter S.; ein S. über einen Zaun, Graben; ein S. aus dem Fenster, in die Tiefe; er machte/tat einen S. zur Seite; der Hengst vollführte wilde Sprünge; sich durch einen S. retten; die Katze schnappte den Vogel im S.; in großen Sprüngen überquerte der Hirsch die Lichtung; mit einem gewaltigen S. setzte er über die Mauer; der Tiger duckte sich zum S., setzte zum S. an; Ü sein Herz machte vor Freude einen S.; die neue Stelle bedeutet für ihn einen großen S. nach vorn *(einen großen Fortschritt, eine große Verbesserung);* der Schauspieler hat den S. *(das Überwechseln)* zum Film nicht geschafft; die Schauspielerin machte einen S. *(übersprang einen Teil ihres Textes);* ich konnte seinen Sprüngen *(Gedankensprüngen)* manchmal nicht ganz folgen; die Natur macht keinen Sprung/keine Sprünge *(in der Natur entwickelt sich alles langsam u. kontinuierlich);* (militär. Kommando, aus liegender Haltung aufzuspringen u. sich im Laufschritt in Marsch zu setzen:) S. auf, marsch, marsch!; Ü ein qualitativer/dialektischer S. (Philos.; *Umschlag einer quantitativen in eine qualitative Veränderung).* * **ein S. ins Ungewisse/Dunkle** *(für das weitere Leben entscheidender Schritt, zu dem sich jmd. entschließt, ohne zu wissen, worauf er sich einläßt);* **ein S. ins kalte Wasser** *(ein Entschluß, den jmd. schnell treffen muß, so daß er noch nicht weiß, wie es sich auswirkt);* **keine großen Sprünge machen können** (ugs.; *sich, bes. finanziell, nicht viel leisten können);* **auf einen S.** /(landsch.:) **einen S.** (ugs.; *für kurze Zeit):* ich gehe auf einen S. in

die Kneipe; ich bin in rasender Eile! Ich komme nur [auf] einen S.; **auf dem Sprung[e] sein/**(seltener:) **stehen** (ugs.; ↑Begriff 3): Ich stehe auf dem -e, einen Krieg zu führen (Hacks, Stücke 293); **auf dem Sprung[e] sein** (ugs.; *in Eile sein, keine Zeit, keine Ruhe haben, sich länger aufzuhalten):* sie ist immer auf dem S.; bist du schon wieder auf dem S.?; **b)** *als sportliche Übung o. ä.* (z. B. im Weitsprung, Hochsprung) *ausgeführter Sprung:* ein doppelter, dreifacher S. (beim Eislauf); ein S. vom 5-Meter-Turm, über den Kasten; jeder hat drei Sprünge; es gelang ihm ein S. von 8,15 m. **2.** (ugs.) *kurze Entfernung; Katzensprung:* das ist doch nur ein S. [nach Salzburg]; er wohnt nur einen S. von hier. **3.** *feiner Riß, aufgesprungene Stelle:* im Porzellan ist ein S., sind Sprünge; die Tasse, der Spiegel hat einen S.; Ü ... hatte sein katholischer Glaube arge Sprünge bekommen (Kühn, Zeit 30); * **einen S. in der Schüssel haben** (salopp; *verrückt, nicht recht bei Verstand sein).* **4.** (Landw.) *(bei manchen Haustieren) das Bespringen, Deckung* (7): der Bulle ist zum S. zugelassen. **5.** (Jägerspr.) *hinteres Bein des Hasen;* * **jmdm. auf die Sprünge helfen** (ugs.; *jmdm. [durch einen Hinweis] weiterhelfen;* urspr. = [vom Jagdhund] dem Jäger auf die Fährte [des Hasen] helfen); **einer Sache auf die Sprünge helfen** (ugs.; *dafür sorgen, daß etwas wie gewünscht funktioniert);* **jmdm. auf/hinter die Sprünge kommen** (ugs.; ↑Schlich; eigtl. = die Fährte eines Hasen auffinden). **6.** (Jägerspr.) *Gruppe von Rehen:* ein S. Rehe flüchtete durch das Gehölz. **7.** (Geol.) *Verwerfung* (2). **8.** (Schiffbau) *geschwungene Linie, geschwungener Verlauf eines Decks (von der Seite gesehen).* **9.** (Weberei) *Fach* (3).
sprung-, Sprung-: ~**anlage,** die (Sport): **1.** *(aus Anlauf, Sprunggrube usw. bestehende) Anlage für Drei-, Hoch-, Stabhoch- od. Weitsprung.* **2.** *aus Sprungturm, Sprungbrettern* (2) *u. Sprungbecken bestehende Anlage;* ~**balken,** der (Sport): *im Boden eingelassener Balken, von dem aus man beim Weit- u. Dreisprung abspringt; Absprungbalken;* ~**becken,** das: *Becken* (2 a) *zum Springen (beim Schwimmsport);* ~**bein,** das: **1.** *Bein, mit dem man abspringt.* **2.** (Anat.) *zwischen Schien- u. Fersenbein gelegener Fußwurzelknochen;* ~**bereit** ⟨Adj.; o. Steig.; nicht adv.⟩: *jederzeit zum Sprung, Springen bereit:* s. liegt die Katze auf der Lauer; Ü sein Mißtrauen ist immer s.; ~**brett,** das: **1.** (Turnen) *Vorrichtung mit einer schrägen [federnden] Fläche, von der man (bei manchen Übungen) abspringt:* Ü jmdn., ein Amt als S. für eine/(seltener:) in eine Karriere benutzen. **2.** *über dem Schwimmbecken, Sprungbecken hinausragendes, langes, stark federndes Brett, von dem man Sprünge ins Wasser ausführt;* ~**deckel,** der: *Deckel einer Taschenuhr, der man mittels Federkraft aufspringen lassen kann;* ~**fallwurf,** der (Handball): *im Sprung ausgeführter Fallwurf;* ~**feder,** die: *Spiralfeder aus Stahl (z. B. in Polstermöbeln),* dazu: ~**federmatratze,** die, ~**federrahmen,** der: *aus einem Rahmen mit vielen darin befestigten Sprungfedern bestehender Teil eines Bettes, auf dem die Matratze aufliegt;* ~**fertig** ⟨Adj.; o. Steig.; nicht adv.⟩ (selten): vgl. ~bereit; ~**gelenk,** das (Anat.): *Gelenk zwischen den Unterschenkelknochen u. der Fußwurzel;* ~**grube,** die (Sport): *flache, mit Sand, Torfmull o. ä. gefüllte Grube, in die der Springer (bes. beim Drei- u. beim Weitsprung) springt;* ~**höhe,** die: **1.** *Höhe eines Sprungs:* die Tiere erreichen eine erstaunliche S. **2.** (Geol.) *Strecke, um die zwei Gesteinsschichten bei einer Verwerfung in vertikaler Richtung gegeneinander verschoben sind;* ~**hügel,** der (Sport): *Haufen aus Sand, Torfmull, Stücken aus Kunststoff o. ä., auf dem der Springer (beim [Stab]hochsprung) aufkommt;* ~**kasten,** der (Sport): swv. ↑Kasten (11); ~**kraft,** die: *zum Springen* (1 a) *befähigende Kraft,* dazu: ~**kräftig** ⟨Adj.; nicht adv.⟩; ~**latte,** die (Sport): swv. ↑Latte (2 b); ~**lauf,** der (Ski): *Skisprung (als Teil der nordischen Kombination);* ~**pferd,** das (Turnen): *Pferd* (2) *ohne Pauschen;* ~**rahmen,** der: swv. ↑~federrahmen; ~**schanze,** die (Ski): *Anlage zum Skispringen mit einer stark ansteigenden u. einem Absprungtisch endenden Bahn zum Anlaufnehmen; Bakken;* ~**seil,** das: *[in der Mitte verdicktes, an den Enden mit Griffen versehenes] Seil zum Seilspringen;* ~**stab,** der (Sport): *aus einer langen Stange bestehendes Gerät für den Stabhochsprung;* ~**stelle,** die (Math.): *Wert des Arguments* (2) *einer Funktion, bei der sich der Wert der Funktion sprunghaft ändert;* ~**technik,** die (Sport): *Technik beim Springen:* eine gute S. haben; ~**tuch,** das ⟨Pl. -tücher⟩:

1. *(von der Feuerwehr verwendetes) aus einem großen, runden, sehr festen Tuch bestehendes Rettungsgerät zum Auffangen von Menschen, die aus großer Höhe herunterspringen wollen.* **2.** (Sport) *federnd im Rahmen eines Trampolins aufgehängtes sehr festes Tuch; Federtuch;* ~**turm,** der (Sport): *turmartige Konstruktion mit verschieden hohen Plattformen für Sprünge ins Wasser, zum Turmspringen;* ~**übung,** die (Sport): *Turn-, Gymnastikübung, bei der man springt;* ~**weise** 〈Adv.〉: *Sprung für Sprung, in Sprüngen:* sich s. nach vorne arbeiten; ~**weite,** die: vgl. ~höhe (1); ~**wurf,** der (Basketball, Handball): *im Sprung ausgeführter Wurf.*

sprunghaft 〈Adj.; -er, -este〉: **1.** *sehr dazu neigend, Dinge, mit denen man sich gerade beschäftigt, nach kurzer Zeit u. ohne sie zu Ende geführt zu haben, plötzlich wieder aufzugeben, um sich etwas ganz anderem zuzuwenden:* er hat ein sehr -es Wesen; ist ein furchtbar -er Mensch; der meinen ... -en *(an Gedankensprüngen reichen)* Gedanken (R. Walser, Gehülfe 175); er sprach s. und ohne Zusammenhang (Jens, Mann 42). **2. a)** *plötzlich u. unvermittelt, abrupt, übergangslos:* es war keine allmähliche Veränderung, sondern ein -er Umschlag; Edi ... wechselte s. den Gegenstand seiner Betrachtung (Bastian, Brut 62); **b)** *(von Entwicklungen o. ä.) emporschnellend, ruckartig in die Höhe gehend, zunehmend:* der -e Anstieg der Preise; s. zunehmen; 〈Abl. zu 1:〉 **Sprunghaftigkeit,** die; -.

Spucht [ʃpʊxt], der; -[e]s, -e [zu ↑**Spuk**] (landsch.): *kleiner, schmächtiger, schwächlicher [junger] Mann:* laß dir doch von dem S. nichts gefallen!; 〈Abl.:〉 **spuchtig** 〈Adj.; nicht adv.〉 (landsch.): *klein, schmächtig u. schwächlich.*

Spuck-: ~**kuchen,** der vgl. scherzh.): *Obstkuchen mit nicht entsteinten Früchten;* ~**napf,** der: *napfartiges Gefäß, in das man ausspucken kann;* ~**schale,** die: vgl. Nierenschale.

Spucke [ˈʃpʊkə], die; - [zu ↑spucken] (ugs.): *Speichel:* eine Briefmarke mit [etwas] S. befeuchten; * **jmdm. bleibt die S. weg** (ugs.; *jmd. ist vor Überraschung, vor Staunen sprachlos);* **spucken** [ˈʃpʊkn̩] 〈sw. V.; hat〉 [aus dem Ostmd.]: **1. a)** *Speichel mit einem gewissen Druck aus dem Mund ausstoßen; ausspucken:* Trinkler hatte die Angewohnheit zu s. (Kirst, 08/15, 520); Ü ich warf die spuckenden Feuerlöcher unter sie (Bieler, Bonifaz 238); der Ofen spuckt (ugs.; *gibt sehr starke Hitze ab);* der wird ganz schön s. (ugs.; *schimpfen),* wenn er das erfährt; **b)** *spuckend aus dem Mund von sich geben, befördern:* Blut s.; Paß auf, Alter, du spuckst gleich Zähne (Hornschuh, Ich bin 26); Ü der Vulkan spuckt glühende Asche und Lava; der Ofen spuckt wohlige Wärme; **c)** *durch Spucken (1 a) Speichel irgendwohin treffen lassen, in eine bestimmte Richtung schleudern:* auf den Boden, in die Luft, jmdm. ins Gesicht s.; nach jmdm. s.; Ü Das ... MG spuckte in den dunklen Haufen (Remarque, Funke 236); das waren ... solide Burschen, die in die Hände spuckten *(die ohne Zögern u. mit Schwung an die Arbeit gingen;* Küpper, Simplicius 108); **d)** *durch Spucken irgendwohin treffen lassen:* einen Kirschkern auf den Boden, aus dem Fenster s.; Ü Er (= der Mähbinder) spuckte die fertigen Garben auf die Stoppeln (Lentz, Muckefuck 205). **2.** *unregelmäßig, vom üblichen Ablauf abweichend u. mit Knallen vor sich gehen, ablaufen, in Funktion sein:* der Motor begann zu s. **3.** (landsch.): sich übergeben, erbrechen: nach dem Pilzessen mußten wir alle s. **4.** (salopp) *etw. voller Verachtung ablehnen, zurückweisen, mit jmdm., etw. nichts zu tun haben wollen:* auf jmds. Geld s.; ich spucke auf eure Freundschaft.

Spuk [ʃpuːk], der; -[e]s, -e 〈Pl. selten〉 [aus dem Niederd. < mniederd. spûk, spôk; H. u.]: **1.** *rational nicht erklärbare u. deshalb unheimlich u. beängstigend wirkende Erscheinung, die von abergläubischen Menschen auf die Existenz u. das Treiben von Gespenstern o. ä. zurückgeführt wird; Geistererscheinung:* der S. begann Schlag Mitternacht; das Licht flammte auf und der S. war vorbei; die Reiter flogen wie ein S. an ihm vorüber (geh.; *tauchten plötzlich auf u. waren, ehe er sich's versah, wieder verschwunden).* **2. a)** (abwertend) *Geschehen, das so schrecklich, so ungeheuerlich ist, daß es unwirklich anmutet:* der faschistische S. war vorbei; nach drei Tagen stürmte die Polizei das besetzte Gebäude und machte dem S. ein Ende; **b)** (ugs. veraltend) *Lärm, Trubel:* die Kinder machen ja wieder einen tollen S.!; Ü mach doch wegen dieser Lappalie nicht so einen S. *(nimm die Sache nicht so wichtig)!;* die Sache lohnt

den ganzen S. *(den Aufwand, die Umstände)* nicht. **3.** (veraltet) *Spukgestalt, Gespenst.*

Spuk-: ~**erscheinung,** die: vgl. ~gestalt; ~**geist,** der: vgl. ~gestalt; ~**geschichte,** die: *Gespenstergeschichte;* ~**gestalt,** die: *als Spuk auftretende Gestalt;* ~**haus,** das: *Haus, in dem es spukt* (a); ~**sage,** die (Volksk.): vgl. ~geschichte; ~**schloß,** das: vgl. ~haus; ~**wesen,** das: vgl. ~gestalt.

spuken [ˈʃpuːkn̩] 〈sw. V.〉 [aus dem Niederd. < mniederd. spôken]: **a)** *als Geist, Gespenst irgendwo umgehen* 〈hat〉: der Geist des Schloßherrn soll hier s.; 〈unpers.:〉 hier soll es früher einmal gespukt haben; Ü dieser Aberglaube spukt noch immer in den Köpfen vieler Menschen; **b)** *sich spukend* (a) *irgendwohin bewegen* 〈ist〉: ein schauriges Gespenst spukt allnächtlich durch die Gänge des Schlosses; ***bei jmdm. spukt es** (ugs. seltener; *jmd. ist nicht recht bei Verstand);* 〈Abl.:〉 **Spukerei** [ʃpuːkəˈraɪ], die; -, -en (ugs.): *[dauerndes] Spuken;* **spukhaft** 〈Adj.; -er, -este〉 [aus dem Niederd. < mniederd. spôkaftich]: **a)** *als Spuk* (1) *auftretend, auf Spuk zurückführbar: ein -e Vorgänge;* **b)** *wie ein Spuk [wirkend], geisterhaft, gespenstisch.*

Spül-: ~**apparat,** der: vgl. Irrigator; ~**automat,** der: vgl. ~maschine; ~**bad,** das: *Bad* (4), *in dem etw. gespült wird;* ~**becken,** das: **1.** *Becken* (1) *zum Geschirrspülen* (*in einer Spüle).* **2.** *(bes. in Zahnarztpraxen) kleines Becken* (1) *mit einer Spülvorrichtung, in das der Patient, wenn er sich den Mund ausspült, das Wasser ausspucken kann;* ~**bohren,** das; -s (Bergbau): *Bohrverfahren, bei dem durch das Bohrloch über das Bohrgestänge ständig eine Flüssigkeit zugeführt wird, die das anfallende Gestein aus dem Bohrloch herausspült u. gleichzeitig das Bohrwerkzeug kühlt;* ~**bürste,** die: vgl. ~tuch; ~**eimer,** der: *(bei Toiletten ohne Spülung) Wassereimer zum Nachspülen;* ~**gang,** der: vgl. Schleudergang; ~**kasten,** der: *(bei Toiletten mit Wasserspülung) kastenförmiger, mit der Wasserleitung angeschlossener Behälter für das zum Spülen benötigte Wasser;* ~**küche,** die: *zum Geschirrspülen eingerichteter Raum;* ~**lappen,** der, ~**lumpen,** der (landsch.): vgl. ↑~tuch; ~**maschine,** die: kurz für ↑Geschirrspülmaschine; ~**mittel,** das: **1.** *(meist dickflüssiges) Mittel, das dem Spülwasser* (2) *zugesetzt wird.* **2.** svw. ↑Weichspülmittel; ~**schüssel,** die: *zum Geschirrspülen verwendete größere Schüssel;* ~**stein,** der [früher oft aus Stein gehauen] (landsch.): *Becken* (1) *zum Geschirrspülen, Ausguß;* ~**tisch,** der: svw. ↑Abwaschtisch; ~**tuch,** das 〈Pl. ...tücher〉: *zum Geschirrspülen* [*u. zum feuchten Abwischen*] *verwendetes Tuch;* ~**vorrichtung,** die; ~**wasser,** das 〈Pl. ...wässer〉: **1.** [Technik] *Wasser, mit dem [etw.] gespült wird, worden ist.* **2.** svw. ↑Abwaschwasser: *der Kaffee schmeckt wie S.* (ugs. abwertend; *ist sehr dünn u. schmeckt nicht).*

Spule [ˈʃpuːlə], die; -, -n [mhd. spuol(e), ahd. spuola, spuola]: **1.** *Rolle, auf die man etw. aufwickelt:* eine leere, volle S.; Garn auf eine S. wickeln; das Tonband, der Film ist von der S. gelaufen; eine S. Garn *(eine Spule mit aufgewickeltem Garn).* **2.** (Elektrot.) *elektrisches Schaltelement, das aus einer meist langen, dünnen, isolierten [Kupfer]draht besteht, der auf eine Spule* (1) *o. ä. gewickelt ist* [*u. einen Eisenkern umschließt].*

Spüle [ˈʃpyːlə], die; -, -n [zu ↑spülen (1a, c)]: *schrankartiges Küchenmöbel mit ein od. zwei Spülbecken.*

spulen [ˈʃpuːlən] 〈sw. V.; hat〉 [mhd. spuolen]: *auf eine Spule wickeln:* mit der Nähmaschine Garn s.; ein Tonband, einen Film auf eine andere Spule s.; etw. von einer Rolle s. *(abspulen);* 〈auch o. Akk.-Obj.:〉 ein Nachteil der großen Tonbänder ist, daß man oft sehr lange s. muß, ehe man eine Aufnahme abspielen kann; 〈auch s. + subst.:〉 Paasch ... ließ die Tonbänder rotieren, in die linke Scheibe spulte sich braun das Band (Fries, Weg 147).

spülen [ˈʃpyːlən] 〈sw. V.; hat〉 [mhd. spülen, ahd. in: irspuolen]: **1. a)** *etw. mit einer Flüssigkeit, durch Bewegen in einer Flüssigkeit von Schmutz, Rückstände o. ä. befreien, reinigen:* die Haare s.; den Pullover nach dem Waschen gut, mit viel Wasser, lauwarm s.; eine Wunde mit Borwasser s.; Geschirr s. (regional; *abwaschen);* 〈auch o. Akk.-Obj.:〉 ich muß jetzt s. *(Geschirrspülen);* 〈subst.:〉 soll ich dir beim Spülen *(Geschirrspülen)* helfen?; „Sie können jetzt s. *(sich den Mund ausspülen),* sagte der Zahnarzt; **b)** *spülend s. etw. entfernen:* die Seife aus der Wäsche, vom Körper s.; Ü die frische ... Nachtluft spülte die Müdigkeit aus ihrem Hirn (Sebastian, Krankenhaus 115). **2.** *die Wasserspülung einer Toilette betätigen:* vergiß nicht zu s.! **3. a)** *(von Flüssigkeiten, bes. Wasser) mitreißen u. irgendwohin*

gelangen lassen, irgendwohin schwemmen: das Meer hat seine Leiche auf/an den Strand gespült; er wurde [von einem Brecher] über Bord, vom Deck ins Meer gespült; **b)** (selten) *irgendwohin geschwemmt werden:* Wrackteile spülten auf den Strand. **4.** *sich [in größerer Menge, in kräftigem Schwall] irgendwohin ergießen:* das Meer spült ans Ufer, über die Deichkrone.

Spulentonbandgerät, das; -[e]s, -e: *Tonbandgerät mit zwei einzelnen (nicht in einer Kassette untergebrachten) Spulen für das Tonband;* **Spuler,** der; -s, -: **1.** *Vorrichtung (z. B. an einer Nähmaschine) zum Spulen.* **2.** *jmd., der [als Fabrikarbeiter] Garn od. anderes aufspult;* **Spulerin,** die; -, -nen: w. Form zu ↑Spuler (2).

Spüler, der; -s, -: **1.** (ugs.) *Knopf, Hebel zur Betätigung der Wasserspülung in einer Toilette:* der S. ist kaputt, muß repariert werden; kräftig auf den S. drücken. **2.** *jmd., der in einem gastronomischen Betrieb [mit Hilfe einer Geschirrspülmaschine] Geschirr spült;* **Spülerin,** die; -, -nen: w. Form zu ↑Spüler (2); **Spülicht** [ˈʃpyːlɪçt], das; -s, -e [frühnhd. spülig, mhd. spüelach] (veraltend): *Wasser, mit dem Geschirr gespült worden ist od. das beim Säubern der Wohnung benutzt worden ist:* das S. auf die Straße gießen; der Kaffee schmeckt ja wie S.; **Spülung,** die; -, -en: **1. a)** *das Spülen als therapeutische Maßnahme:* eine S. [der Blase] vornehmen; **b)** (Technik) *das Spülen zur Entfernung unerwünschter Stoffe.* **2. a)** (Technik) *Vorrichtung zum Spülen;* **b)** *Wasserspülung einer Toilette:* die S. rauscht, die S. betätigen.

Spulwurm, der; -[e]s, Spulwürmer [spätmhd. spulwurm, zu ↑Spule, nach der Gestalt]: *(zu den Fadenwürmern gehörender) Wurm, dessen hinteres Ende gewöhnlich zu einer Spirale aufgerollt ist u. der als Parasit im Darm von Wirbeltieren, bes. von Säugetieren u. Menschen, lebt.*

Spund [ʃpʊnt], der; -[e]s, Spünde [ˈʃpʏndə] u. -e [1: mhd. spunt, über das Roman. < (spät)lat. (ex)punctum = in eine Röhre gebohrte Öffnung; 2: wohl übertr. von der kleinen Form des Spundes (1)]: **1.** ⟨Pl. Spünde⟩ **a)** *[hölzerner] Stöpsel, Zapfen zum Verschließen des Spundlochs eines Fasses:* einen S. einschlagen; **b)** (Tischlerei) svw. ↑Feder (4 a). **2.** ⟨Pl. -e⟩ (ugs.): *jmd., den man auf Grund seiner Jugend als unerfahren, noch nicht kompetent ansieht:* was will denn dieser junge S. hier?

Spund- (Spund 1 a): **~bohle,** die (Bauw.): *aus Stahl, Holz od. Beton bestehendes bohlenartiges Bauelement für Spundwände;* **~hahn,** der: *Zapfhahn, der in das Spundloch eines Fasses geschlagen wird;* **~loch,** das: *mit einem Spund (1 a) verschlossene runde Öffnung in einem Faß zum Füllen des Fasses u. zum Zapfen;* **~verschluß,** der: svw. ↑Spund (1 a); **~wand,** die (Bauw.): *wasserdichte, aus senkrecht in den Boden gerammten, ineinandergreifenden bohlenartigen Elementen zusammengesetzte Wand (z. B. zur Umschließung von Baugruben);* **~zapfen,** der: *zapfenförmiger Spund (1 a).*

spunden [ˈʃpʊndn̩] ⟨sw. V.; hat⟩ [mhd. in: verspünden]: **1.** ⟨meist im 2. Part.⟩ (Tischlerei) *durch Spundung (2) zusammenfügen:* eine gespundete Verschalung. **2.** (selten) svw. ↑verspunden; **spundig** ⟨Adj.; nicht adv.⟩ [zu veraltet Spund, Nebenf. von Spint = nicht durchgebackene Stelle im Brot o. ä.] (landsch.): *nicht richtig durchgebacken, noch teigig;* **Spundung,** die; -, -en [mhd. spunden]: **1.** *das Spunden.* **2.** (Tischlerei) *Holzverbindung, bei der ein Spund (1 b) in eine Nut greift.*

Spur [ʃpuːɐ̯], die; -, -en [mhd. spur, spor, ahd. spor, eigtl. = Fußabdruck; 8: urspr. = „hinterlassenes Zeichen", dann: „nur schwach Merkliches"]: **1. a)** *Reihe, Aufeinanderfolge von Abdrücken od. Eindrücken, die jmd., etw. bei der Fortbewegung im Boden hinterlassen hat:* eine neue, alte, deutliche, frische, tiefe S. im Schnee; die S. eines Wagens, Schlittens, Mannes, Pferdes; die S. führt zum, endet am Fluß; eine S. verfolgen; Auf dem Boden zeichneten kleine ... Blutflecken eine S. (Sebastian, Krankenhaus 86); die Schnecke hinterläßt eine schleimige S., eine S. aus Schleim; eine S. aufnehmen *(finden u. zu verfolgen beginnen);* der Hund wittert, verfolgt eine S.; der Regen hat die -en verwischt; einer S. folgen, nachgehen; Ü die S. der Bankräuber führt nach, verliert sich in Frankreich; von dem Vermißten, von den gestohlenen Gemälden fehlt jede S.; die Polizei ist auf der falschen S.; * **eine heiße S.** *(Anhaltspunkt, der bei der Suche nach etw. od. jmdm., bes. nach einem Täter, zur Aufklärung [eines Verbrechens], Entdeckung, Festnahme des Täters führen könnte):* die Polizei hat, verfolgt eine heiße S.; **jmdm. auf die S. kommen** (1. *jmdn.*

als Täter o. ä. ermitteln. 2. ↑Schliche); **einer Sache auf die S. kommen** *(herausfinden, was es mit einer Sache auf sich hat, etw. aufdecken);* **jmdm. auf der S. sein/bleiben** *(jmdn. [weiterhin] verfolgen);* **einer Sache auf der S. sein/ bleiben** *(sich [weiterhin] bemühen, eine Sache zu erforschen, aufzudecken);* **auf jmds. -en wandeln, in jmds. -en treten** (↑Fußstapfe); **b)** (Ski) svw. ↑Loipe: die S. in die S. gehen, in die S. sein; er trat aus der S. und ließ die anderen Läufer passieren; **c)** (Jägerspr.) *Reihe, Aufeinanderfolge von Abdrücken der Tritte bestimmter Tiere, bes. des Niederwilds (im Unterschied zu Fährte, Geläuf).* **2.** ⟨meist Pl.⟩ *von einer äußeren Einwirkung zeugende [sichtbare] Veränderung an etw., Anzeichen für einen in der Vergangenheit liegenden Vorgang, Zustand:* die -en des Krieges, der Zerstörung; das Buch trug die -en häufigen Gebrauchs; ihr Gesicht zeigte die -en der Anstrengung, einer schweren Krankheit; die Einbrecher haben keine -en hinterlassen, alle -en sorgfältig beseitigt, verwischt; die Polizei kam zum Tatort, um die -en zu sichern; Ü die -en *(Überreste)* vergangener Kulturen. **3.** (Verkehrsw.) *Fahrspur od. einer Fahrspur ähnlicher abgegrenzter Streifen:* die S. wechseln; nimm am besten die mittlere S.; in/auf der linken S. fahren, bleiben. **4. a)** *einen bestimmten Anteil der gesamten Breite eines Magnetbands einnehmender Streifen:* das Bandgerät arbeitet mit vier -en; **b)** (Datenverarb.) *abgegrenzter Bereich auf einem Datenträger, in dem eine einfache Folge von Bits gespeichert werden kann:* Lochstreifen, Magnetplatten mit mehreren -en. **5.** (Technik) svw. ↑Spurweite: Autos mit kurzem Radstand und breiter S. **6.** (Kfz.-T.) *(für die Spurhaltung bedeutsame) Stellung von linkem u. rechtem Rad zueinander:* die S. kontrollieren, messen, einstellen. **7.** *vom Fahrer mit Hilfe der Lenkung bestimmte Linie, auf der sich ein Fahrzeug bewegen soll:* das Auto hält sehr gut [die] S. *(bricht nicht aus);* der Wagen gerät beim Bremsen aus der S. *(bricht seitlich aus).* **8.** *winzige Menge, Kleinigkeit:* eine S. Essig, Salz; da fehlt noch eine S. Paprika; die Suppe ist [um] eine S. zu salzig; es fiel nicht die S. eines Verdachts auf ihn; in der Lösung fanden sich -en von Zyankali; Jod benötigt der Körper nur in -en; ohne die geringste, kleinste, leiseste S. von Furcht; der Empfang war um eine S. zu kühl; * **nicht die S./keine S.** (ugs.: *überhaupt nicht).*

spur, Spur-: **~breite,** die: **1.** *Breite einer Spur.* **2.** svw. ↑~weite; **~haltung,** die (Kfz.-T.): *das Spurhalten (eines Fahrzeugs):* optimale S. auch beim Bremsen auf nasser Fahrbahn; **~los** ⟨Adj.; o. Steig.; nicht präd.⟩: **a)** *keinen Anhaltspunkt für den weiteren Verbleib hinterlassend:* das Buch ist s. verschwunden; **b)** ⟨nur adv.⟩ *keine Spuren (2) hinterlassend, keine bleibenden Auswirkungen habend:* der Krieg ist nicht s. an ihm vorübergegangen; **~rille,** die ⟨meist Pl.⟩ (Verkehrsw.): *durch häufiges Befahren einer Fahrbahn entstandene, rinnenartige, in Längsrichtung verlaufende Vertiefung:* Achtung, -n!; **~sicher** ⟨Adj.⟩ (Kfz.-T.): *eine sichere Spurhaltung besitzend:* der Wagen ist, läuft sehr s.; **~stange,** die (Kfz.-T.): *aus einer od. mehreren durch Gelenke miteinander verbundenen Stangen bestehendes, zur Lenkung eines Kraftfahrzeugs gehörendes Teil;* **~wechsel,** der: *das Überwechseln von einer Spur (3) in eine andere:* S. ist immer durch Blinken anzukündigen; **~weite,** die (Technik): *Abstand zwischen den einzelnen Rad eines Fahrzeugs; Spur (5).*

Spür-: **~hund,** der: *Hund, der dazu abgerichtet ist, mit Hilfe des Geruchssinns Fährten, Spuren zu verfolgen od. Dinge aufzufinden; Suchhund:* -e ansetzen; ein Polizist, ein Jäger, ein Zollbeamter mit einem S.; Ü Antimachos, den ich mir als S. (Spitzel) halte* (Hagelstange, Spielball 53); **~nase,** die (ugs.): **a)** *scharfer Geruchssinn:* er hat eine gute, richtige S.; Ü Ihre S. (Spürsinn) für dicke Luft hilft Ihnen (Hörzu 1, 1973, 77); **b)** *jmd., der eine besondere Gabe hat, Dinge herauszufinden:* ich möchte wissen, wie dieses S. das wieder herausgekriegt hat; **~sinn,** der: **1.** *scharfer Geruchssinn (eines Tieres):* mit Hilfe seines -s findet der Hund immer wieder nach Hause. **2.** *feiner Instinkt; besondere Gabe, Dinge zu ahnen, zu spüren, Situationen [intuitiv] richtig einzuschätzen; Gespür:* kriminalistischen S. haben; S. für etw. haben.

spürbar [ˈʃpyːɐ̯baːɐ̯] ⟨Adj.⟩: **a)** *so beschaffen, daß man es [körperlich] wahrnimmt, fühlbar, merkbar:* eine -e Abkühlung; das Erdbeben war noch in einem Umkreis von 100 km [deutlich] s.; es ist s. kälter geworden; **b)** *sich (in bestimmten Wirkungen) deutlich zeigend; deutlich, merk-*

lich: eine -e Verbesserung; eine -e Zunahme der Kriminalität, Erhöhung der Preise; Einen -en Knacks bekam Annemaries Ehe nach ungefähr drei Jahren (Schreiber, Krise 185); die Gewinne, Auftragseingänge sind s. *(beträchtlich)* zurückgegangen; er war s. *(sichtlich)* erleichtert; **spuren** ['ʃpuːrən] ⟨sw. V.; hat⟩: **1.** (ugs.) *genau das tun, was von einem erwartet wird, was einem befohlen wird:* wer nicht spurt, fliegt raus; Ich habe die Nummer angerufen, und die haben sofort gespurt (Spiegel 41, 1976, 126). **2.** (selten) *die Spur halten:* der Wagen spurt einwandfrei. **3.** (Ski) **a)** *mit einer Spur versehen:* gespurte Langlaufloipen (MM 12. 1. 74, 9); **b)** *sich auf Skiern durch den noch unberührten Schnee bewegen, seine Spur ziehen:* der Bergsteiger, der ... im tiefen Schnee spurt (Eidenschink, Eis 118).
Spuren-: ~**element,** das ⟨meist Pl.⟩ (Biochemie): *chemisches Element, von dem im Organismus geringste Mengen vorhanden sind; Mikronährstoff;* ~**metall,** das (Metallurgie): *Metall, das in geringster Menge in dem Erz eines anderen Metalls od. in einem metallurgischen Zwischenprodukt vorhanden ist;* ~**sicherung,** die (Polizeiw.): **1.** *das Sichern der Spuren (2) im Rahmen kriminalpolizeilicher Ermittlungen.* **2.** *für die Spurensicherung (1) zuständige Abteilung der Polizei:* die Kollegen von der S.; ~**stoff,** der ⟨meist Pl.⟩ (Biochemie): svw. ↑~element.
spüren ['ʃpyːrən] ⟨sw. V.; hat⟩ [mhd. spürn, ahd. spurian = eine Spur suchen, verfolgen, dann: wahrnehmen]: **1.** *körperlich empfinden; wahrnehmen, fühlen:* er spürte die Berührung ihrer Hand [auf seiner Haut]; er spürte einen leichten Schmerz [im Bein]; ich spüre die Kälte kaum; spürst du schon etwas [von der Spritze]?; ich spüre noch keine Wirkung, nichts; er spürte, wie sein Puls schneller wurde; er spürte Zorn in sich aufsteigen; ich spüre mein Kreuz, meinen Magen *(ich habe Schmerzen im Kreuz, im Magen);* du wirst es noch am eigenen Leibe s./zu s. bekommen; ich spüre den Alkohol *(seine Wirkung);* er soll die Peitsche zu s. bekommen *(mit der Peitsche geschlagen werden);* sie spürt die lange Bahnfahrt doch sehr *(ist davon sehr angestrengt);* Er wird meine Rache noch zu s. kriegen! (Imog, Wurliblume 70). **2. a)** *gefühlsmäßig, instinktiv, innerlich empfinden, fühlen, merken:* spürst du denn nicht, daß er sich vernachlässigt fühlt?; ich spürte seine Enttäuschung; ich spürte, daß etwas Furchtbares passieren würde, daß jemand hinter mir stand; von Kameradschaft war dort nichts zu s. *(Kameradschaft gab es nicht);* er ließ uns seine Verärgerung nicht s. *(verbarg sie, zeigte sie nicht);* sie ließ ihn [allzu deutlich] s. *(zeigte es ihm),* daß sie ihn nicht mochte; **b)** *verspüren:* Abscheu, Enttäuschung s.; ich spürte keine Lust mitzugehen; ich spürte Hunger, Müdigkeit; er spürte den Wunsch, laut zu schreien. **3.** (Jägerspr.) *[mit Hilfe des Geruchssinns] einer Spur (1 c) nachgehen, folgen:* vor ihnen spürt ein ... irischer Setter (Fr. Wolf, Zwei 190); die Hunde spüren [nach] Wild *(suchen nach den Spuren von Wild);* der Jäger hat einen Fuchs gespürt; -**spurig** [-ʃpuːrɪç] in Zusb., z. B. zweispurig, schmalspurig, großspurig; **Spurius** ['ʃpuːri̯ʊs], der; -, - [scherzh. latinis. Bildung zu ↑Spur (1 a) (österr. salopp): svw. ↑Gespür, Riecher (2).
Spurt [ʃpʊrt], der; -[e]s, -e, selten: -e [engl. spurt, zu: to spurt, ↑spurten]: **1.** (Sport) *das Spurten (1):* einen S. machen, einlegen; den S. anziehen; der Finne setzte zum S. an, gewann das Rennen im S. **2.** (ugs.) *schneller Lauf, das Spurten (2):* mit einem tollen S. schaffte er noch die Bahn. **3.** (Sport) *Spurtvermögen:* er hat einen guten S.
spurt-, Spurt-: ~**schnell** ⟨Adj.; nicht adv.⟩: **a)** (Sport) *beim Spurt, beim Spurten besonders schnell:* ein -er Läufer, Fahrer; **b)** *ein hohes Beschleunigungsvermögen besitzend:* ein -es Auto; ~**sieg,** der (Sport): *im Endspurt errungener Sieg;* ~**sieger,** der (Sport), ~**siegerin,** die (Sport), ~**stark** ⟨Adj.; nicht adv.⟩ (bes. Sport): svw. ↑~schnell; ~**vermögen,** das (Sport): svw. ↑Spurt (3).
spurten ['ʃpʊrtn̩] ⟨sw. V.⟩ [engl. to spurt, Nebenf. von: to spirt = aufspritzen]: **1.** (Sport) *(bei einem Lauf, einem Rennen) ein Stück einer Strecke, bes. das letzte Stück vor dem Ziel, mit stark beschleunigtem Tempo zurücklegen (um in Führung zu gehen od. zu bleiben)* ⟨ist/hat⟩: er s. andauernd; der Sprinter spurtet schon 200 m vor dem Ziel. **2.** ⟨ist⟩ (ugs.) **a)** *schnell laufen:* wir sind ganz schön gespurtet, um den Bus noch zu erreichen; **b)** *schnell irgendwohin laufen:* über den Hof, ins Haus s.
Sputa: Pl. von ↑Sputum.
sputen ['ʃpuːtn̩], sich ⟨sw. V.; hat⟩ [aus dem Niederd. <

mniederd. spōden; vgl. spätahd. sih gespuoten = sich eilen, zu ahd. spuot = Schnelligkeit] (veraltend, noch landsch.): *sich beeilen im Hinblick auf etw., was recht schnell, bis zu einem bestimmten Zeitpunkt getan, erreicht werden sollte* (wird üblicherweise nicht negiert gebraucht): Ich muß mich s., sonst versäume ich noch den Zug (K. Mann, Wendepunkt 137).
Sputnik ['ʃpʊtnɪk, 'sp...], der; -s, -s [russ. sputnik = Gefährte]: *(von der UdSSR gestarteter) künstlicher Erdsatellit.*
Sputum ['ʃpuːtʊm, 'sp...], das; -s, ...ta [lat. spūtum, zu: spuere = (aus)spucken] (Med.): *Auswurf.*
Square dance ['skwɛə 'dɑːns], der; - -, - -s [...ɪz; engl.-amerik. square dance, aus: square = Quadrat u. dance = Tanz]: *amerikanischer Volkstanz, bei dem jeweils vier Paare, in Form eines Quadrats aufgestellt, nach den Weisungen eines Ansagers (caller) verschieden gemischte Figuren ausführen.*
Squash [skvɔʃ], das; - [1: engl. squash, zu: to squash = zerquetschen; 2: engl. squash = weiche Masse, nach dem weichen Ball]: **1.** *aus zerquetschten Früchten, bes. Orangen od. Zitronen, hergestelltes Getränk; frisch ausgepreßter Fruchtsaft mit Fruchtfleisch.* **2.** (Sport) *Ballspiel, bei dem ein kleiner Ball mit weichem Gummi gegen eine Wand geschlagen wird u. in ein bestimmtes Feld auf dem Boden zurückprallen muß;* ⟨Zus.:⟩ **Squash-Halle,** die.
Squatter ['skvɒtɐ, engl.: 'skwɔtə], der; -s, - [amerik. squatter, zu engl. to squat = hocken, kauern] (früher): *amerikanischer Ansiedler, der ohne Rechtsanspruch auf einem Stück unbebauten Landes siedelte.*
Squaw [skwɔː], die; -, -s [engl. squaw < Algonkin (Indianerspr. des nordöstl. Nordamerika) squa = Frau]: **1.** *(bei den nordamerik. Indianern) Ehefrau.* **2.** *Indianerin.*
Squire ['skvai̯ɐ, engl.: 'skwai̯ə], der; -[s], -s [engl. squire, gek. aus: esquire, ↑Esquire]: **1.** *(in Großbritannien) zur Gentry gehörender Gutsherr.* **2.** (selten) *(in den USA) Anrede eines Friedensrichters, Richters od. Rechtsanwalts.*
S-Rohr ['ɛs-], der; -[e]s, -e: *S-förmig gebogenes Rohr.*
ß [ɛsˈt͡sɛt, ↑a, A], das; -, - [(schon in spätma. Handschriften) der Frakturschrift entstanden aus ʃʒ, Ligatur von ʃ (sog. langem s) u. ʒ (z) für die Varianten der mhd. z-Schreibung (ʒ[ʒ], sz, z)]: *(nur im Wortinnern u. am Wortende vorkommender) als stimmloses s gesprochener Buchstabe des deutschen Alphabets.*
SS [ɛs'|ɛs], die; -: Abk. für: Schutzstaffel *(nationalsozialistische Organisation).*
SS- [ɛs'|ɛs-]: ~**Führer,** der; ~**Leute:** Pl. von ↑~Mann; ~**Mann,** der ⟨Pl. -Männer u. -Leute⟩; ~**Uniform,** die.
st! [st (mit silbischem ʃ)] ⟨Interj.⟩: svw. ↑pst!
Staat ['ʃtaːt], der; -[e]s, -en [spätmhd. staat = Stand; Zustand; Lebensweise; Würde < lat. status = das Stehen; Stand, Stellung; Verfassung, zu: stäre (2. Part. statum) = stehen; sich aufhalten; wohnen; 3 a: älter = Vermögen, nach mlat. status = Etat; prunkvolle Hofhaltung]: **1. a)** *Herrschaftsform, die das Zusammenleben der in einem bestimmten abgegrenzten Gebiet lebenden Menschen gewährleisten soll:* ein selbständiger, unabhängiger, souveräner *(zum Staatsvolk eines Staates gehören);* einen neuen S. aufbauen, gründen; den S. schützen, verteidigen; einen Repräsentanten von S. und Kirche; die Trennung von Kirche und S.; das bezahlt der S. *(eine Institution des Staates);* der S. bezahlt das. *(bei einer Institution des Staates)* angestellt; das höchste Amt im S.; Wir rufen immer gleich nach dem S. *(fordern das Eingreifen des Staates)* (Spiegel 53, 1979, 35); die Kirche wurde immer mehr zu einem S. im od. S. *(löste sich aus der Staatsgewalt);* *von -s wegen *(auf Veranlassung des Staates, von einer Institution des Staates):* **b)** *Land, dessen Territorium das Staatsgebiet eines Staates bildet:* die benachbarten, die Kanzler bereiste, besuchte mehrere -en Südamerikas; die Grenze zwischen zwei -en. **2.** (Zool.) *Insektenstaat:* der S. der Bienen, Ameisen; manche Insekten bilden -en. **3.** ⟨o. Pl.⟩ **a)** (ugs. veraltend) *festliche, kostbare Kleidung:* wenn ein Fiesta war, zog das Großmutter ihren spanischen S. an (Baum, Paris 112); sich in S. werfen; er kam in vollem S. *(in offizieller, festlicher Kleidung);* **b)** (veraltet) *Gesamtheit der Personen im Umkreis, im Gefolge einer hochgestellten Persönlichkeit:* Hemor, der Gichtige, mit dem S. seines Hauses (Th. Mann, Joseph 161); **c)** (in ugs. Wendungen wie) ***etw. ist ein**

[wahrer] S. *(etw. ist eine Pracht, ist großartig)*; [viel] S.
machen *([großen] Aufwand treiben)*; mit etw. S. machen
(mit etw. Eindruck machen, imponieren): kein Mädchen,
mit dem man S. machen konnte vor seinen Kameraden
(Schaper, Kirche 155); [nur] zum S. *(nur zum Repräsentie-*
ren, um Eindruck zu machen).
staaten-, Staaten- (Staat 1, 2; vgl. auch: staats-, ¹Staats-):
~bildend ⟨Adj.; o. Steig.; nicht adv.⟩ (Zool.): *in Staaten*
(2) *lebend:* -e Insekten; ~block, der ⟨Pl. ...blöcke u. -s⟩:
svw. ↑Block (4 b); ~bund, der: svw. ↑Konföderation; ~bünd-
nis, das: svw. ↑Föderation (a); ~familie, die (bes. DDR):
vgl. ~gemeinschaft; ~gemeinschaft, die (bes. DDR): *aus*
einer Anzahl von Staaten bestehende Gemeinschaft (3): die
sozialistische S.; ~lenker, der (geh.): *einen Staat regierender*
Politiker; ~los ⟨Adj.; o. Steig.; nicht adv.⟩: *keine Staatsan-*
gehörigkeit besitzend: er ist s.; ⟨subst.:⟩ ~lose [...lo:zə],
der u. die; -n, -n ⟨Dekl. ↑Abgeordnete⟩, dazu: ~losigkeit,
die; -; ~system, das; ~verbindung, die (Völkerr.): *staats-*
od. völkerrechtliche Vereinigung o. ä. zwischen Staaten: die
Vereinten Nationen sind eine S.; ~welt, die (Politik): *Ge-*
samtheit der [in einem bestimmten Teil der Welt bestehen-
den] Staaten: die europäische S.
staatlich ['ʃta:tlɪç] ⟨Adj.; o. Steig.⟩ [zu ↑Staat (1 a)]: a) ⟨meist
attr.⟩ *auf den Staat bezogen, den Staat betreffend, zum*
Staat gehörend: -e Souveränität, Unabhängigkeit; -e Auf-
gaben; die -e Macht ausüben; -e Interessen vertreten; die
-e Anerkennung *(die Anerkennung als Staat)* erlangen;
b) ⟨nicht adv.⟩ *dem Staat gehörend, vom Staat unterhalten,*
geführt: -e und kirchliche Institutionen; ein -es Museum;
etw. mit -en Mitteln subventionieren; der Betrieb ist s.;
c) *dem Staat vertretend, vom Staat autorisiert:* -e Stellen;
-e und kirchliche Behörden; ein -er Beauftragter; d) *vom*
Staat ausgehend, veranlaßt, durchgeführt: -e Maßnahmen;
unter -er Verwaltung stehen; etw. s. subventionieren, för-
dern; ein s. geprüfter, anerkannter Sachverständiger;
⟨Zus.:⟩ staatlicherseits ⟨Adv.⟩ (↑-seits) (Papierdt.): *von sei-*
ten des Staates, vom Staat aus; ⟨Abl.:⟩ Staatlichkeit, die;
-: *Status eines Staates, das Staatsein.*
staats-, ¹Staats- (Staat 1, 2; vgl. auch: staaten-, Staaten-):
~affäre, die in der Wendung eine S. aus etw. machen
(ugs.; ↑Haupt- und Staatsaktion); ~akt, der: a) *Festakt,*
feierliche Festveranstaltung einer Staatsregierung: er wurde
in einem S. mit dem Großen Verdienstkreuz geehrt; b)
staatlicher Akt (1 c): *im Verfassungsgericht ...,* das jedwe-
den S. ... kontrolliert (Fraenkel, Staat 341); ~aktion, die:
einschneidende Maßnahme, wichtige Aktion einer Staatsre-
gierung: Ü bliesen ihre kleinen Gezänke ... zu ... -en auf
(Hesse, Sonne 5); *eine S. aus etw. machen (ugs.; ↑Haupt-
und Staatsaktion); ~amateur, der (Sport): *Sportler, der*
nominell Amateur ist, jedoch vom Staat in einem Maße
gefördert wird, daß sich seine Voraussetzungen nicht von
denen eines Profis unterscheiden; ~amt, das: *hohes staat-*
liches Amt (1 a); ~angehörige, der u. die: *jmd., der eine*
bestimmte Staatsangehörigkeit hat: er ist deutscher -r;
~angehörigkeit, die: *juristische Zugehörigkeit zu einem be-*
stimmten Staat, Nationalität (1 a): seine S. ist deutsch;
die deutsche S. annehmen, besitzen; welche S. haben Sie?;
er bemüht sich um die schwedische S.; ~angelegenheit,
die ⟨meist Pl.⟩: *den Staat betreffende Angelegenheit;* ~ange-
stellte, der u. die; ~anleihe, die: a) *vom Staat aufgenommene*
Anleihe; b) *vom Staat ausgestellte Schuldverschreibung;*
~anwalt, der: *Jurist, der die Interessen des Staates wahr-*
nimmt, bes. als Ankläger in Strafverfahren; ~anwältin, die:
w. Form zu ↑~anwalt; ~anwaltschaft, die: *staatliches Organ*
der Rechtspflege, zu dessen Aufgaben bes. die Durchführung
von Ermittlungsverfahren u. die Anklageerhebung in Strafsa-
chen gehören: die S. hat Anklage erhoben; ~apparat, der
⟨Pl. selten⟩: *Apparat* (2) *eines Staates;* ~ärar, das (österr.
Amtsspr.): *Fiskus;* ~archiv, das: *staatliches Archiv;* ~auf-
gabe, die ⟨meist Pl.⟩: *die für die in erforderlichen Mittel;*
~aufsicht, die ⟨o. Pl.⟩: *staatliche Aufsicht:* die Rundfunk-
anstalten stehen unter S.; ~ausgabe, die ⟨meist Pl.⟩: *vom*
Staat getätigte Ausgabe: im Etat ausgewiesene -n;
~bahn, die; ~bank, die ⟨Pl. ...banken⟩: a) *öffentlich-*
rechtliche ²*Bank* (1 a): b) *(in einigen sozialistischen Ländern)*
Zentralbank; ~bankett, das: *von einer Staatsregierung ver-*
anstaltetes Bankett; ~bankrott, der: *Bankrott* (1) *eines*
Staates; ~beamte, der: *im Staatsdienst stehender Beamter;*
~beamtin, die: w. Form zu ↑~beamte; ~begräbnis, das:
von einer Staatsregierung verfügte feierliche Beisetzung ei-

Ehrung einer verstorbenen Persönlichkeit; ~besuch, der: *offi-*
zieller Besuch eines Staatsmannes in einem anderen Staat;
~betrieb, der: *staatlicher Betrieb* (1); ~bewußt ⟨Adj.⟩: *durch*
Staatsbewußtsein gekennzeichnet, Staatsbewußtsein habend;
nationalbewußt: die Kinder zu -en Bürgern erziehen; ~be-
wußtsein, das: *Bewußtsein, einem bestimmten Staat*
anzugehören; Bewußtsein von der Mitverantwortung des ein-
zelnen für den Staat; ~bibliothek, die: svw. ↑Nationalbiblio-
thek; ~budget, das: vgl. ~haushalt; ~bühne, die: vgl. ~thea-
ter; ~bürger, der: *Staatsangehöriger; Bürger* (1 a): er ist
deutscher S.; * S. in Uniform (↑Bürger 1 a), dazu: ~bürger-
kunde, die: 1. (früher) svw. ↑Gemeinschaftskunde. 2.
(DDR) *Schulfach, dessen Aufgabe die politisch-ideologische*
Erziehung der Schüler im Sinne der sozialistischen Weltan-
schauung ist, ~bürgerlich ⟨Adj.; o. Steig.; nicht präd.⟩:
zum Staatsbürger, einen Staat betreffend: -e Rechte; ~bür-
gerpflicht, die: svw. ↑Bürgerpflicht; ~bürgerrecht, das
⟨meist Pl.⟩: *einem Staatsbürger zustehendes Recht,* ~bürger-
schaft, die: svw. ↑~angehörigkeit: er hat die deutsche S.;
~bürgschaft, die: *vom Staat übernommene Bürgschaft;*
~chef, der: *Inhaber des höchsten Amtes im Staat:* S. Tito;
der französische S.; ~diener, der (scherzh. od. spött.): *jmd.,*
im Staatsdienst tätig ist; ~dienst, der: *berufliche Tätig-*
keit als Staatsbeamter, -angestellter o. ä.: im S. [tätig] sein;
~doktrin, die: *Doktrin, nach der ein Staat seine Politik*
ausrichtet; ~eigen ⟨Adj.; o. Steig.; nicht adv.⟩: *in Staatsei-*
gentum [befindlich]: -e Betriebe; ~eigentum, das: *Eigentum*
(1) *des Staates; Ärar* (1); ~einnahme, die ⟨meist Pl.⟩: vgl.
~ausgabe; ~emblem, das: vgl. ~wappen; ~empfang, der:
vgl. ~bankett; ~erhaltend ⟨Adj.; o. Steig.; nicht adv.⟩:
die bestehende staatliche Ordnung festigend, stützend: eine
-e Kraft; ~etat, der: vgl. ~haushalt; ~examen, das: vgl.
~prüfung; ~farben ⟨Pl.⟩ (selten) svw. ↑Nationalfarben:
die französischen S.; ~feiertag, der: svw. ↑Nationalfeiertag;
~feind, der: *jmd., der durch seine Aktivitäten dem Staat*
schadet, den Bestand der staatlichen Ordnung gefährdet:
jmdn. zum S. erklären; ~feindlich ⟨Adj.⟩: *gegen den Staat,*
die bestehende staatliche Ordnung gerichtet: -e Umtriebe;
eine -e Untergrundorganisation; eine -e Gesinnung; sich
s. äußern, dazu: ~feindlichkeit, die ⟨o. Pl.⟩; ~finanzen ⟨Pl.⟩:
Finanzen (2) *eines Staates;* ~flagge, die: svw. ↑Nationalflag-
ge; ~form, die: *Form* (1 c), *Art des Aufbaus eines Staates;*
~forst, der: *in Staatseigentum befindlicher Forst;* ~führung,
die ⟨o. Pl.⟩: vgl. ~funktionär; ~funktionär, der: *für eine staatliche Institution,*
Behörde tätiger Funktionär; ~gast, der: *jmd., der bei einem*
Staatsbesuch Gast ist; ~gebiet, das: *abgegrenztes Gebiet*
(Territorium), auf das sich die Gebietshoheit eines Staates
erstreckt; ~gefährdend ⟨Adj.; nicht adv.⟩: *den Bestand der*
staatlichen Ordnung gefährdend: -e Umtriebe, Schriften;
~gefährdung, die; ~gefängnis, das: *Gefängnis für politi-*
sche Gefangene: der Tower diente bis 1820 als S.; ~geheim-
nis, das: *etw., was aus Gründen der Staatssicherheit geheim-*
gehalten werden muß: -se verraten; Ü das ist ja schließlich
kein S. (ugs.; *darüber kann man ruhig sprechen, das kann*
man ruhig erzählen); ~gelder ⟨Pl.⟩: *vom Staat gehörende*
Gelder: S. veruntreuen; ~gerichtshof, der: *Verfassungsge-*
richt in einigen Bundesländern; ~geschäft, das ⟨meist Pl.⟩:
mit der Leitung des Staates in Zusammenhang stehendes
Geschäft (3): die -e nehmen ihn ganz in Anspruch; ~gesetz,
das: *vom Staat erlassenes Gesetz;* ~gewalt, die u. ⟨o. Pl.⟩:
Herrschaftsgewalt des Staates: ... steht dem Monarchen
die Ausübung der gesamten S. zu (Fraenkel, Staat 318);
b) ⟨Pl. selten⟩ *ein bestimmten Bereich beschränkte*
Gewalt (1) *des Staates:* die richterliche S. *(Judikative);*
die gesetzgebende S. *(Legislative);* die vollziehende S. *(Exe-*
kutive); die klassischen -en (Bild. Kunst 3, 44); c) ⟨o. Pl.⟩:
Exekutive, Polizei als ausführendes Organ der Exekutive:
sich der S. widersetzen; Widerstand gegen die S.; ~gren-
ze, die: *das Gebiet eines Staates umschließende Grenze;*
~gründung, die: vgl. ~bildung; ~gut, das: *vom* 20. Jahrestag der S. gedenken;
~gut, das: svw. ↑Domäne (1); ~handel, der ⟨o. Pl.⟩: *vom*
Staat getriebener Außenhandel, dazu: ~handelsland, das:
Land, in dem der Staat ein Monopol für den Außenhandel
besitzt; ~haushalt, der: *Haushalt* (3), *Etat eines Staates,*
dazu: ~haushaltsplan, der; ~hoheit, die ⟨o. Pl.⟩: *Hoheit*
(1) *eines Staates;* ~hymne, die (bes. DDR): *offizielle [Natio-*
nal]hymne eines Staates; ~kanzlei, die: 1. (Bundesrepublik
Deutschland) *(in den meisten Bundesländern) vom Mini-*
sterpräsidenten geleitete Behörde; vgl. ~ministerium. 2.
(schweiz.) *der Bundeskanzlei* (2) *entsprechende Behörde*

eines Kantons (1); ~**kapitalismus,** der (Wirtsch.): *wirtschaftliche Verhältnisse, die dadurch gekennzeichnet sind, daß der Staat innerhalb einer marktwirtschaftlichen Ordnung* (z. B., *indem er als Unternehmer auftritt) unmittelbare Kontrolle über das wirtschaftliche Geschehen hat;* ~**karosse,** die: *von einem Staatsoberhaupt bei bestimmten Anlässen benutzte Karosse* (1): Elisabeth II. in der S.; Ü vor dem Regierungsgebäude fuhr die S. (scherzh.; *der repräsentative Dienstwagen) des Premiers vor;* ~**kasse,** die: **a)** *Bestand an Barmitteln, über die ein Staat verfügt; Ärar* (1): etw. aus der S. bezahlen; **b)** svw. ↑ Fiskus: die Kosten des Verfahrens trägt die S.; ~**kirche,** die: *mit dem Staat eng verbundene Kirche, die gegenüber anderen Religionsgemeinschaften Vorrechte genießt;* ~**kirchentum,** das; -s (hist.): *kirchenpolitisches System, bei dem Staat u. Kirche eine Einheit bilden, bei dem das Staatsoberhaupt meist gleichzeitig oberster Würdenträger der Staatskirche ist;* ~**klug** ⟨Adj.; o. Steig.⟩: *staatsmännische Klugheit besitzend:* ein -er Realpolitiker; ~**kommissar,** der: svw. ↑ Kommissar (1); ~**kosten** ⟨Pl.⟩ in der Fügung **auf S.** *(auf Kosten des Staates):* auf S. studieren; ~**krise,** die; ~**kult,** der: *(in der Antike) vom Staat getragener Kult* (1); ~**kunde,** die: svw. ↑~lehre; ~**kunst,** die ⟨o. Pl.⟩ (geh.): *staatsmännisches Geschick:* ein Beispiel römischer S.; ~**kutsche,** die: svw. ↑~karosse; ~**lehre,** die: *Wissenschaft vom Staat, von den Staatsformen;* ~**lotterie,** die: *vom Staat veranstaltete öffentliche Lotterie;* ~**macht,** die ⟨o. Pl.⟩: *vom Staat ausgeübte Macht:* die S. an sich reißen; ~**mann,** der ⟨Pl. ...männer⟩: *hochgestellter [bedeutender] Politiker:* ein führender S.; er war ein großer S., dazu: ~**männisch** ⟨Adj.; Steig. ungebr.⟩: *einem guten Staatsmann gemäß, für einen Staatsmann charakteristisch:* -es Geschick; -e Fähigkeiten; -e Weitsicht, Klugheit; s. handeln; ~**maschinerie,** die; ~**minister,** der: **1.** *(in manchen Staaten, Bundesländern) Minister.* **2.** *Minister, der kein bestimmtes Ressort verwaltet.* **3.** *(Bundesrepublik Deutschland)* **a)** ⟨o. Pl.⟩ *Titel bestimmter parlamentarischer Staatssekretäre;* **b)** *Träger des Titels Staatsminister* (3 a); ~**ministerium,** das (Bundesrepublik Deutschland): **1.** *(in Baden-Württemberg) vom Ministerpräsidenten geleitete Behörde;* vgl. ~kanzlei (1). **2.** *(in Bayern u. Rheinland-Pfalz) Ministerium;* ~**mittel** ⟨Pl.⟩: etw. mit -n finanzieren; ~**monopol,** das: *staatliches Monopol:* für die Ausgabe von Banknoten besteht ein S.; ~**monopolistisch** ⟨Adj.; o. Steig.⟩ (Marxismus-Leninismus): *durch die Verbindung der Macht der Monopole mit der Macht des Staates gekennzeichnet:* die -e Wirtschaft; *vgl. Kapitalismus* (Kurzwort: ↑ Stamokap); ~**monopolkapitalismus,** der (Marxismus-Leninismus): *staatsmonopolistischer Kapitalismus* (Kurzwort: ↑ Stamokap); ~**notstand,** der (Staatsrecht): svw. ↑ Notstand (2); ~**oberhaupt,** das: *oberster Repräsentant eines Staates;* ~**oper,** die; vgl. ~theater; ~**ordnung,** die; ~**organ,** das: *staatliches Organ* (4) *zur Ausübung der Staatsgewalt, zur Erfüllung staatlicher Aufgaben:* ein S. der Legislative; oberste, nachgeordnete -e; ~**papier,** das ⟨meist Pl.⟩ (Wirtsch.): *vom Staat ausgegebene Schuldverschreibung;* ~**partei,** die: *(bes. in Einparteienstaaten) Partei, die die Herrschaft im Staat allein ausübt, die alle wichtigen Staatsorgane u. weite Bereiche des öffentlichen Lebens kontrolliert;* ~**philosoph,** der: *Vertreter bzw. einer Staatsphilosophie:* Montesquieu, Locke und andere berühmte -en; ~**philosophie,** die: **1.** ⟨o. Pl.⟩ *Wissenschaft, die sich auf philosophischer Grundlage mit Problemen des Staates u. der Gesellschaft beschäftigt.* **2.** *Staatstheorie auf philosophischer Grundlage:* Rousseaus S.; ~**plan,** der (DDR): *vom Staat ausgegebener Plan* (1 b); ~**politik,** die: *Politik des Staates;* ~**politisch** ⟨Adj.; o. Steig.⟩: -e Aufgaben; ~**polizei,** die: *politische Polizei:* die Geheime S. (ugs. Kurzwort: ↑ Gestapo); ~**präsident,** der: *Staatsoberhaupt einer Republik;* ~**preis,** der: *vom Staat verliehener Preis* (2 a); ~**prüfung,** die: *(bei bestimmten akademischen Berufen) vom staatlichen Prüfern (nach einem staatlich festgelegten Verfahren) durchgeführte Abschlußprüfung;* ~**qualle,** die: *(in mehreren Arten vorkommendes Nesseltier, das in frei schwimmenden Kolonien lebt u. bei dem die einzelnen, an einem gemeinsamen Stamm sitzenden Tiere verschiedene Funktionen übernehmen;* ~**raison** (selten), ~**räson,** die: *Grundsatz, nach dem der Staat einen Anspruch darauf hat, seine Interessen unter Umständen auch unter Verletzung der Rechte des einzelnen durchzusetzen, wenn dies im Sinne des Staatswohls für unbedingt notwendig erachtet wird;* ~**rat,** der: **1.** *[oberstes] Staatsorgan*

der Exekutive. **2.** *(bes. in einigen Kantonen der Schweiz)* svw. ↑ Regierung (2). **3. a)** ⟨o. Pl.⟩ *Titel bes. der Mitglieder eines Staatsrates;* **b)** *Träger des Titels Staatsrat,* dazu: ~**ratsvorsitzende,** der u. die; ~**recht,** das ⟨o. Pl.⟩: *Gesamtheit derjenigen Rechtsnormen, die den Staat, bes. seinen Aufbau, seine Aufgaben u. das Verhältnis, in dem er zur Gesellschaft steht, betreffen,* dazu: ~**rechtler** [...reçtlɐ], der; -s, -: *Fachmann auf dem Gebiet des Staatsrechts,* ~**rechtlich** ⟨Adj.; o. Steig.; nicht präd.⟩; ~**regierung,** die: *Regierung* (2) *eines Staates;* ~**religion,** die: *Religion, die der Staat als einzige anerkennt od. der er (gegenüber anderen) eine deutlich bevorzugte Stellung einräumt;* ~**reserve,** die (DDR): *staatliche Reserve an Verbrauchsgütern od. Produktionsmitteln;* ~**roman,** der (Literaturw.): *Roman, in dem das politische u. soziale Leben in einem [utopischen] Staat dargestellt wird;* ~**säckel,** der (bes. südd. scherzh.): svw. ↑~kasse; ~**schatz,** der: *staatlicher Vorrat an Devisen u. Gold, auch an anderen Edelmetallen u. Bargeld;* ~**schiff,** das [viell. nach Horaz, Oden I, 14] (geh.): *Staat:* das S. mit sicherer Hand durch alle Klippen steuern; ~**schreiber,** der (schweiz.): *(in den meisten Kantonen) Vorsteher der Staatskanzlei* (2); ~**schuld,** die ⟨meist Pl.⟩: *Schuld* (3) *des Staates;* ~**schuldbuch,** das: *staatliches Register, in das Staatsschulden eingetragen werden,* dazu: ~**schutz,** der: *Schutz des Staates,* dazu: ~**schutzdelikt,** das (jur.), ~**schützer,** der (ugs.): *Beamter (bes. der politischen Polizei), dessen Aufgabe der Staatsschutz ist;* ~**sekretär,** der (Bundesrepublik Deutschland): **a)** *ranghöchster Beamter in einem Ministerium, im Bundeskanzleramt od. im Bundespräsidialamt, der den Leiter der jeweiligen Behörde unterstützt u. (in bestimmten Funktionen) vertritt:* parlamentarischer S. *(einem Bundesminister od. dem Bundeskanzler beigeordneter Abgeordneter des Bundestags, der den jeweiligen Minister bzw. den Kanzler entlasten soll);* **b)** (DDR) *hoher Staatsfunktionär (als Stellvertreter eines Ministers od. als Leiter eines Staatssekretariats);* ~**sekretariat,** das (DDR): *einem Ministerium vergleichbares Staatsorgan des Ministerrats;* ~**sekretärin,** die: w. Form zu ↑~sekretär; ~**sicherheit,** die ⟨o. Pl.⟩: **1.** *Sicherheit des Staates:* im Interesse der S.; das Ministerium für S. **2.** (DDR ugs.) *Staatssicherheitsdienst:* ein Herr von der S.; Kurzwort: ↑ Stasi, dazu: ~**sicherheitsdienst,** der: *(in der DDR) politische Geheimpolizei und geheimdienstlicher Aufgaben;* Abk.: SSD; ugs. Kurzwort: ↑ Stasi; ~**sklave,** der: *(im antiken Sparta) dem Staat gehörender Sklave; Helot;* ~**sozialismus,** der: *wirtschaftliches System, bei dem die Produktionsmittel Staatseigentum sind;* ~**sprache,** die: *offizielle Sprache eines Staates;* ~**steuer,** die ⟨meist Pl.⟩: *vom Staat erhobene Steuer;* ~**straße,** die: *vom Staat unterhaltene Straße;* ~**streich,** der: *gewaltsamer Umsturz der Verfassung durch Träger hoher staatlicher Funktionen; Coup d'Etat:* der S. ist gelungen; einen S. durchführen, vereiteln; ~**symbol,** das: *Symbol eines Staates;* ~**system,** das: ~**tätigkeit,** die: eine demokratische Kontrolle der S. (Fraenkel, Staat 220); ~**theater,** das: *staatliches Theater;* ~**theoretiker,** der: vgl. ~philosoph; ~**theorie,** die: *Theorie über Wesen, Wert u. Zweck des Staates sowie staatlichen Macht;* ~**titel,** der (DDR): *vom Staat für hervorragende Leistungen verliehener Titel;* ~**trauer,** die: *staatlich angeordnete allgemeine Trauer:* die Regierung hat eine dreitägige S. angeordnet; ~**typ,** der; vgl. ~form; ~**unternehmen,** das: *ganz od. überwiegend in Staatseigentum befindliches Wirtschaftsunternehmen;* ~**verbrecher,** der; ~**verdrossenheit,** die: *vgl. schlechten Erfahrungen, Enttäuschungen beruhende gleichgültige od. ablehnende Haltung gegenüber dem Staat u. der offiziellen Politik;* ~**verfassung,** die: *Verfassung eines Staates;* ~**verleumdung,** die (jur.): *Verleumdung von staatlichen Einrichtungen;* ~**vermögen,** das: *eigentum,* vgl. ~schuld; ~**vertrag,** der: *Vertrag zwischen den Staaten;* ~**verschuldung,** die; ~**verwaltung,** die: *Verwaltung des Staates;* ~**volk,** das: *Bevölkerung eines Staates;* ~**wald,** der: vgl. ~forst; ~**wappen,** das: *Wappen eines Staates;* ~**wesen,** das: *Staat als Gemeinwesen;* ~**wirtschaft,** die: *öffentliche Finanzwirtschaft;* ~**wissenschaft,** die: *Wissenschaft, die sich mit dem Wesen u. den Aufgaben des Staates befaßt;* ~**wohl,** das: *Wohl des Staates:* parteipolitische Interessen -s hintanstellen; ~**zuschuß,** der: *staatlicher Zuschuß.*

²**Staats-** (Staat 3; veraltend, emotional verstärkend): ~**kerl,**

der: *Prachtkerl;* ~**kleid,** das: *festliche, prunkvolle Kleidung;* ~**weib,** das: *Prachtweib.*

Stab [ʃtaːp], der; -[e]s, Stäbe [ʃtɛːbə; mhd. stap, ahd. stab, eigtl. = der Stützende, Steifmachende; 2: nach dem Befehlsstab (Marschallstab) des Feldherrn]: **1.** ⟨Vkl. ↑Stäbchen⟩ *langer, im Querschnitt meist runder, einem Stock ähnlicher Gegenstand aus Holz, Metall od. anderem Material:* ein langer, geglätteter S.; die eisernen Stäbe eines Käfigs, eines Gitters; ein S. aus Holz, Glas; der Dirigent hob den S. (geh.; *den* [*Taktstock*]); beim Wechsel verloren die Läufer der deutschen Staffel den S. *(Staffelstab);* der Stabhochspringer kam mit dem neuen S. *(Stabhochsprungstab)* noch nicht zurecht; **den S. über jmdn., etw. brechen** (geh.; *jmdn. wegen seines Verhaltens, etw. völlig verurteilen u. sich distanzieren;* früher wurde über dem Haupt eines zum Tode Verurteilten vom Richter vor der Hinrichtung der sog. Gerichtsstab zerbrochen u. ihm vor die Füße geworfen). **2. a)** (Milit.) *Gruppe von Offizieren, Gesamtheit der Hilfsorgane, die den Kommandeur eines Verbandes bei der Erfüllung seiner Führungsaufgaben unterstützen:* er ist Hauptmann beim, (seltener:) im S.; **b)** *Gruppe von [verantwortlichen] Mitarbeitern, Experten [um eine leitende Person], die oft für eine bestimmte Aufgabe zusammengestellt wird:* der wissenschaftliche, technische S. eines Betriebs; der redaktionelle S. einer Zeitung; ein ganzer S. von Sachverständigen, Ärzten, Technikern wurde einberufen.

stab-, Stab- (vgl. auch: Stabs-): ~**antenne,** die: *stabförmige Antenne bes. für den Hörfunk;* ~**eisen,** das (Technik): *Profileisen in Form eines Stabes;* ~**förmig** ⟨Adj.; o. Steig.; nicht adv.⟩; ~**führung,** die [nach dem Taktstock]: *musikalische Leitung durch einen Dirigenten:* die S. hatte ...; der Los-Angeles-Philharmoniker unter S. von Zubin Mehta (MM 15. 9. 74, 34); ~**hochspringen** ⟨st. V.; ist; nur im Inf. u. Part. gebr.⟩ (Sport): *Stabhochsprung betreiben,* dazu: ~**hochspringer,** der (Sport): *jmd., der Stabhochsprung betreibt;* ~**hochsprung,** der (Sport): **a)** ⟨o. Pl.⟩ *zur Leichtathletik gehörende sportliche Disziplin, bei der mit Hilfe eines langen Stabes möglichst hoch über eine Latte gesprungen wird;* **b)** *Sprung in der Disziplin Stabhochsprung:* ein S. von 5,35 m, dazu: ~**hochsprunganlage,** die, ~**hochsprungstab,** der, ~**hochsprungtechnik,** die; ~**kirche,** die: *(in Skandinavien) Holzkirche, deren tragende Elemente aus Pfosten, die bis zum Dachstuhl reichen, u. deren Außenwände aus senkrechten, häufig mit Schnitzereien verzierten Planken bestehen;* ~**lampe,** die: *stabförmige Taschen-, Handlampe;* ~**magnet,** der: *stabförmiger Magnet;* ~**puppe,** die: svw. ↑Stockpuppe, ~**reim,** der [nach der Bez. „Stab" (< anord. stafr = Stab, Buchstabe) für die Hebung (4)] (Verslehre): **a)** *(in der germanischen Dichtung) besondere Form der Alliteration, die nach bestimmten Regeln u. entsprechend dem germanischen Akzent (mit der Betonung eines Wortes auf der ersten Silbe) ausgeprägt ist u. bei der nur die bedeutungsschweren Wörter (stets nur Nomina u. Verben) hervorgehoben werden, wobei alle Vokale untereinander staben können;* **b)** (volkst.) svw. ↑Alliteration, ~**reimen** ⟨sw. V.; hat; nur im Inf. u. Part. gebr.⟩ (Verslehre): *Stabreim, Alliteration zeigen;* ~**sichtig** ⟨Adj.; o. Steig.; nicht adv.⟩ (Med.): *an Stabsichtigkeit leidend,* dazu: ~**sichtigkeit,** die (Med.): svw. ↑Astigmatismus; ~**stahl,** der (Technik): vgl. ~**eisen;** ~**taschenlampe,** die: vgl. ~lampe; ~**übergabe,** die (Leichtathletik): vgl. ~wechsel; ~**übernahme,** die (Leichtathletik): vgl. ~wechsel; ~**wechsel,** der (Leichtathletik): *Übergabe des Stabes an den nächsten Läufer beim Staffellauf:* ein guter, schlechter, mißglückter S.; ~**werk,** das ⟨o. Pl.⟩ (Archit.): *mit einem Profil versehene Pfosten an gotischen Fenstern, die das Maßwerk tragen u. das Fenster vertikal unterteilen;* ~**wurz,** die: svw. ↑Eberraute.

Stabat mater [ˈstaːbat ˈmaːtɐ], das; - -, - - [lat. = (es) stand die (schmerzensreiche) Mutter, nach den Worten des Gesangstextes]: **1.** ⟨o. Pl.⟩ (kath. Kirche) *Sequenz (3) im Missale Romanum.* **2.** *Komposition, der der Text des Stabat mater (1) zugrunde liegt.*

Stäbchen [ʃtɛːpçən], das; -s, -: **1.** ↑Stab (1). **2.** kurz für ↑Eßstäbchen. **3.** (Anat.) *lichtempfindliche, spindelförmige Sinneszelle in der Netzhaut des Auges des Menschen u. der meisten Wirbeltiere.* **4.** (Handarb.) *Masche beim Häkeln, bei der der Faden ein od. mehrere Male um die Häkelnadel geschlungen wird, durch den damit, mit zwei- oder mehrfachem Einstechen, vorhandene Maschen durchgezogen werden:* halbe, einfache, doppelte S. häkeln. **5.** (ugs.) *Zigarette:*

hast du noch ein S. für mich?; **Stäbe:** Pl. von ↑Stab; **Stabelle** [ʃtaˈbɛlə], die; -, -n [schweiz. Nebenf. von veraltet Schabelle < lat. scabellum] (schweiz.): *Schemel.*

staben [ˈʃtaːbn̩] ⟨sw. V.; hat⟩ (Verslehre): svw. ↑stabreimen.

stabil [ʃtaˈbiːl] ⟨Adj.; nicht adv.⟩ [lat. stabilis = standhaft, dauerhaft, zu: stāre = stehen]: **1. a)** *sehr fest, haltbar u. dadurch großen Belastungen, starker Abnutzung standhaltend; widerstandsfähig, dauerhaft:* ein -er Schrank, Stuhl; die provisorische Abdeckung wird durch ein -es Dach ersetzt; das Regal ist nicht sehr S. gebaut; **b)** (bes. Physik, Technik) *in sich fest, konstant bleibend, gleichbleibend, unveränderlich* (Ggs.: instabil 1): -e chemische Lösungen; ein -es Atom *(Atom, dessen Kern nicht von selbst zerfällt);* die Kraftübertragung ist s. **2.** *so festgefügt, beständig, sicher, daß nicht leicht eine Störung, Gefährdung möglich ist; keinen Veränderungen, Schwankungen unterworfen* (Ggs.: labil 1, instabil 2): eine -e Regierung, Währung, Wirtschaft; -e Preise; eine -e politische Lage; ein -es Gleichgewicht (Physik; *Gleichgewicht, das bei Veränderung der Lage immer wieder erreicht wird);* (Met.:) eine -e Luftschichtung; neue Paarverhältnisse ..., die ... bedeutend -er sind (Wohngruppe 33); etw. s. halten. **3.** *widerstandsfähig, kräftig, nicht anfällig* (Ggs.: labil 2 a): -e Gesundheit, Konstitution; sie ist im ganzen nicht sehr s.; sein Kreislauf ist glücklicherweise s. geblieben; **Stabile** [ˈʃtaːbiːlə, ˈstaː...], das; -s, -s [engl. stabile, zu: stabile < lat. stabilis ↑stabil]: (bild. Kunst): *Kunstwerk, das aus einer auf dem Boden stehenden, metallenen, meist monumentalen Konstruktion besteht, die aus nicht beweglichen Teilen zusammengesetzt ist;* **stabilieren** [ʃtabiˈliːrən] ⟨sw. V.; hat⟩ [lat. stabilīre] (veraltet): svw. ↑stabilisieren; **Stabilisation** [ʃtabilizaˈtsjoːn], die; -, -en (seltener): svw. ↑Stabilisierung; **Stabilisator** [...ˈzaːtɔr, auch: ...toːʁ], der; -s, -en [...zaˈtoːrən]: **1.** (Technik) **a)** *Einrichtung, die Schwankungen von elektrischen Spannungen o. ä. verhindert od. vermindert;* **b)** *(bes. bei Kraftfahrzeugen verwendetes) Bauteil, das bei der Federung einen Ausgleich bei einseitiger Belastung o. ä. bewirkt.* **2.** (Chemie) *Substanz, die die Beständigkeit eines leicht zersetzbaren Stoffes erhöht od. eine unerwünschte Reaktion chemischer Verbindungen verhindert od. verlangsamt;* **stabilisieren** [...ˈziːrən] ⟨sw. V.; hat⟩ [vgl. frz. stabiliser]: **1. a)** *stabil (1 a) machen; bewirken, daß etw. fest steht, standfähig, dauerhaft ist:* ein Gerüst durch Stützen s.; Reifen mit zusätzlich stabilisierter Lauffläche; **b)** (bes. Physik, Technik) *stabil (1 b) machen; bewirken, daß etw. gleich-, konstant bleibt:* Das Netzgerät ... ist gegenüber Netzspannungsänderungen stabilisiert (Elektronik 11, 1971, A 43). **2. a)** *stabil (2), beständig, sicher machen:* die Währung, das Wachstum, die Preise s.; einen Zustand s. wollen; **b)** ⟨s. + sich⟩ *stabil (2), beständig, sicher werden:* daß ... die Beziehungen zu den westlichen Alliierten sich endgültig stabilisiert hätten (Leonhard, Revolution 258). **3. a)** *stabil (3), widerstandsfähig, kräftig machen:* das Training hat seine Gesundheit, Konstitution stabilisiert; **b)** ⟨s. + sich⟩ *stabil (3), widerstandsfähig u. kräftig werden:* ihr Kreislauf hat sich wieder einigermaßen stabilisiert; ⟨Abl.:⟩ **Stabilisierung,** die; -, -en: das Stabilisieren, dazu: **Stabilisierungsflosse,** die: *flossenähnliche [Blech]platten (an Autos, Schiffen, Raketen o. ä.), die der Stabilisierung dienen;* **Stabilität** [...ˈtɛːt], die; - [lat. stabilitas]: **1.** *das Stabil-, Haltbar-, Fest-, Konstantsein:* die S. eines Hauses, einer Konstruktion, eines Werkstoffes. **2.** *das Stabil-, Beständig-, Sichergefügtsein:* die wirtschaftliche, finanzielle, politische S. der Währung, der Preise; die S. der Beziehungen zwischen Staaten sichern. **3.** *das Stabil-, Widerstandsfähig-, Kräftigsein:* die S. ihrer Konstitution, des Kreislaufs; ⟨Zus. zu 2:⟩ **Stabilitätspolitik,** die: *auf wirtschaftliche u. a. Stabilität bedachte Politik.*

Stabs- (Zus. a; vgl. auch: stab-, Stab-; Milit.): ~**arzt,** der: *Sanitätsoffizier im Rang eines Hauptmanns;* ~**bootsmann,** der ⟨Pl. ...leute⟩: *bei der Bundesmarine dem Stabsfeldwebel entsprechender Dienstgrad;* ~**feldwebel,** der: *Unteroffizier des zweithöchsten Ranges;* ~**gefreite,** der; ~**offizier,** der: *Offizier der Dienstgrade Major, Oberstleutnant u. Oberst;* ~**quartier,** das: *Sitz eines Offiziers eines Großverbandes;* ~**stelle,** die: *Stelle, wo sich ein Stab befindet;* ~**unteroffizier,** der: *in der Bundeswehr Unteroffizier des zweitniedrigsten Ranges;* ~**veterinär,** der: vgl. ~arzt; ~**wachtmeister,** der (früher): vgl. ~feldwebel.

staccato [staˈkaːto, auch: ʃt...] ⟨Adv.⟩ [ital. staccato, zu:

staccare = abstoßen, absondern] (Musik): *(von Tönen)* *so hervorgebracht, daß jeder Ton vom andern deutlich abgesetzt ist;* Abk.: stacc.; ⟨subst.:⟩ **Staccato:** ↑Stakkato.
stach [ʃta:x], **stäche** [ˈʃtɛ:çə]: ↑stechen; **Stachel** [ˈʃtaçl̩], der; -s, -n [mhd. stachel, spätahd. stachil, ahd. stachilla]: **1. a)** *spitzer, meist dünner, kleiner Pflanzenteil:* einen S. aus dem Finger ziehen, entfernen; ich habe mich an den -n der Brombeeren zerkratzt, gestochen; **b)** (Bot.) *bei bestimmten Pflanzen) spitze, harte Bildung der äußeren Zellschicht (die im Unterschied zum Dorn kein umgewandeltes Blatt, Blatteil o. ä. ist):* die -n (gemeinsprachlich; Dornen) der Rose. **2. a)** *(bei bestimmten Tieren) in od. auf der Haut, auf dem Panzer, dem äußeren Skelett o. ä. sitzendes, aus Horn, Chitin, Kalk o. ä. gebildetes, spitzes, hartes Gebilde:* die -n beim Igel und beim Stachelschwein dienen vor allem zum Schutz gegen Feinde; **b)** kurz für ↑Giftstachel: der giftige S. des Skorpions. **3.** *an einem Gegenstand sitzendes, dornartiges, spitzes Metallstück; spitzer, metallener Stift:* die -n des Hundehalsbandes waren sehr spitz; ein Bergstock mit einem S. am unteren Ende; die ekelhafte Draht mit den dichtstehenden, langen -n (Remarque, Westen 47); *wider/(auch:) **gegen den S. löcken** (↑löcken). **4.** (geh.) **a)** *etw. Peinigendes, Quälendes, Qual:* der S. der Eifersucht, des Mißtrauens, der Reue; es war etwas in ihm, das dieser Beschämung den S. nahm (Musil, Törleß 147); **b)** *etw. unablässig Antreibendes, Anreizendes; Stimulus:* der S. des Ehrgeizes trieb ihn immer wieder zu höherer Leistung an.
Stachel-: ~**beere,** die [a: nach den an den Trieben sitzenden Stacheln]: **a)** *(bes. in Gärten gezogener) niedriger Strauch mit einzeln wachsenden, dickschaligen, oft borstig behaarten, grünlichen bis gelblichen, relativ großen Beeren, die einen süßlich-herben Geschmack haben:* die -n haben dieses Jahr nicht gut angesetzt; **b)** *Beere der Stachelbeere (a) in* pflücken; Marmelade aus -n, dazu: ~**beerbeine** ⟨Pl.⟩ (ugs. scherzh.): *stark behaarte Männerbeine,* ~**beergelee,** der od. das, ~**beermarmelade,** die ~**beerspanner,** der: *Spanner (2), dessen Raupe als Schädling an Stachel- u. Johannisbeeren auftritt; Harlekin (2),* ~**beerstrauch,** der: *Strauch der Stachelbeere (a),* ~**beerwein,** der; ~**draht,** der: *[aus mehreren Drähten gedrehter) Draht mit scharfen Spitzen, Stacheln (3) in kürzeren Abständen:* einen S. spannen; über einer Mauer anbringen; am/im S. hängenbleiben; * **hinter S.** (in ein/in einem Gefangenen-, Konzentrations-, Internierungslager), dazu: ~**drahtverhau,** der: vgl. Drahtverhau, ~**drahtzaun,** der; ~**halsband,** das: Hundehalsband, das auf der Innenseite mit Stacheln (3) versehen ist; ~**häuter** [-hɔɔ̯tɐ], der; -s, - ⟨meist Pl.⟩ (Zool.): *in vielen Arten im Meer lebendes Tier mit radialsymmetrischem Körperbau, dessen Oberfläche häufig mit starren Stacheln aus Kalk bedeckt ist* (z. B. Haarstern, Seeigel, Seestern); *Echinoderme;* ~**pilz,** der: *Pilz mit stachel-, zahn- od. warzenförmigen Auswüchsen auf der Unterseite des Hutes;* ~**schwein,** das [LÜ von mlat. porcus spinosus, das Nagetier grunzt wie ein Schwein]: *großes Nagetier mit gedrungenem Körper, kurzen Beinen u. mit sehr langen, spitzen, schwarz u. weiß geringelten Stacheln (2 a) bes. auf dem Rücken, die es bei Gefahr aufrichten kann;* ~**stock,** der: *Stock mit einem Stachel (3) am unteren Ende zum Viehtreiben;* ~**zaun,** der (veraltet): svw. ↑~drahtzaun.
stachelig, stachlig [ˈʃtax(ə)lɪç] ⟨Adj.; nicht adv.⟩: *mit Stacheln (1 a, 2 a) versehen, voller Stacheln:* ein -er Kaktus, Strauch, Zweig; eine -e Frucht; die -e Schale einer Frucht; ein -es Tier; der Bart war ganz s.; *die Barthaare wirkten, kratzten wie Stacheln);* Ü sie führt heute wieder -e (geh.; *spitze, boshafte)* Reden; er ist heute ziemlich s. (geh.; *unverträglich u. mit Vorsicht zu behandeln);* ⟨Abl.:⟩ **Stacheligkeit,** Stachligkeit, die; -: *das Stacheligsein; stachelige Art, Beschaffenheit;* **stacheln** [ˈʃtax|n̩] ⟨sw. V.; hat⟩: **1.** (selten) *mit Stacheln, mit Stacheln stechen, kratzen:* die Ranken stachelten; sein Bart stachelte ziemlich. **2.** *anstacheln, antreiben und anreizen (1 b, c): etw. stachelte jmds. Argwohn, Begierde, Haß, Phantasie; Es stachelte ihn ..., daß er sich solchen Gedanken ... hingebe (Musil, Mann 1200); jmdn. zu höheren Leistungen s.;* **stachlig:** ↑stachelig; **Stachligkeit:** ↑Stacheligkeit.
Stack [ʃtak], das; -[e]s, -e [mniederd. stak, wohl verw. mit ↑Stake(n)] (nordd., Fachspr.): svw. ↑Buhne.
stad [ʃta:t] ⟨Adj., o. Steig.⟩ [mhd. stät, stæt, ↑stet] (bayr.-österr.): *still, ruhig:* geh, sei s.!

Stadel [ˈʃta:dl̩], der; -s, - u. (schweiz.:) Städel [ˈʃtɛ:dl̩; mhd. stadel, ahd. stadal] (südd., österr., schweiz.): *Heustadel.*
Staden [ˈʃta:dn̩], der; -s, - [mhd. stade, ↑Gestade] (landsch.): *Ufer, Uferstraße.*
stadial [ʃtaˈdi̯a:l, st...] ⟨Adj.; o. Steig.⟩ [zu ↑Stadium] (bildungsspr.): *stufen-, abschnittsweise;* **Stadien:** Pl. von ↑Stadion, Stadium; **Stadion** [ˈʃta:di̯ɔn], das; -s, ...ien [...i̯ɔn]; griech. stádion = im Längenmaß (etwa 185 m); Rennbahn; urspr. Bez. für die 1 stádion lange Rennbahn im altgriech. Olympia]: *mit Rängen, Tribünen für die Zuschauer versehene, große Anlage für sportliche Wettkämpfe u. Übungen, bes. in Gestalt eines großen, oft ovalen Sportfeldes:* ein S. für die Schwimmer, für den Eissport; ein S. für 80 000 Zuschauer, mit 40 000 Sitzplätzen.
Stadion-: ~**ansage,** die: *Ansage (2 a) bei einer sportlichen Veranstaltung in einem Stadion;* ~**ansager,** der: svw. ↑~sprecher; ~**lautsprecher,** der; ~**sprecher,** der: *jmd., der bei einer sportlichen Veranstaltung in einem Stadion die Ansage (2 a) macht;* ~**zeitung,** die: *von größeren Fußballvereinen herausgegebene, nur zu Heimspielen aufgelegte, kleinere Zeitung.*
Stadium [ˈʃta:di̯ɔm], das; -s, ...ien [...i̯ɔn; zuerst in der med. Fachspr. = Abschnitt (im Verlauf einer Krankheit); lat. stadium < griech. stádion, ↑Stadion]: *Stufe, Abschnitt, Zeitraum aus einer gesamten Entwicklung; Entwicklungsstufe, -abschnitt:* ein frühes, fortgeschrittenes, neues, entscheidendes, noch nicht abgeschlossenes S.; die verschiedenen Stadien einer Krankheit; alle Stadien einer Entwicklung durchlaufen; in ein neues S. eintreten, übergehen.
Stadt [ʃtat], die; -, Städte [ˈʃtɛ(:)tə; mhd., ahd. stat = Ort, Stelle; Wohnstätte, Siedlung, vgl. Statt]: **1.** ⟨Vkl. ↑Städtchen⟩ **a)** *größere, dicht geschlossene Siedlung, die mit bestimmten Rechten ausgestattet ist u. den verwaltungsmäßigen, wirtschaftlichen u. kulturellen Mittelpunkt eines Gebietes darstellt; große Ansammlung von Häusern [u. öffentlichen Gebäuden], für die viele Menschen in einer Verwaltungseinheit leben* (Ggs.: Dorf): eine große, kleinere, schöne, malerische, häßliche, verkehrsreiche, alte, moderne, reiche, arme, lebendige, blühende S.; eine offene (Milit.: *nicht verteidigte*) S.; eine S. der Mode, der Künste; die S. Wien; eine S. am Rhein; eine S. besuchen, besichtigen; S. gründen, aufbauen, erobern, einnehmen, belagern, zerstören; die Bürger, Einwohner einer S.; am Rande, im Zentrum einer S. wohnen; im Weichbild der S. *(im eigentlichen Stadtgebiet):* sie kommt, stammt aus der S.; die Leute aus der S.; außerhalb der S. wohnen; in der S. leben; in der S. leben: sie geht, muß in die S. *(in die Innenstadt, City, ins Einkaufszentrum der Stadt),* um ein paar Dinge zu besorgen; R andere Städtchen, andere Bekanntschaften mit Mädchen u. vergißt dann seine Freundin in dem Ort, von man fortgegangen ist); **die Ewige S.** *(Rom;* wohl nach Tibull, Elegien II, 5, 23); **die Heilige S.** *(Jerusalem);* **die Goldene S.** *(Prag);* in **S. und Land** (veraltend; *überall, allenthalben);* **b)** *Gesamtheit der Einwohner einer Stadt* (1 a): die ganze S. war auf den Beinen, wußte schon davon. **2.** *Verwaltung einer Stadt:* die S. hat andere Pläne mit diesem Gelände; ein Beschluß der S.; er ist bei der S. angestellt.
stadt-, Stadt- (vgl. auch: städte-, Städte-): ~**ansicht,** die; ~**archiv,** das; ~**autobahn,** die: *Autobahn innerhalb einer Stadt [für den innerstädtischen Verkehr];* ~**auswärts** [-'--] ⟨Adv.⟩: *aus der Stadt hinaus:* ⟨einwärts:⟩ s. fahren; ~**bahn,** die: svw. ↑S-Bahn; ~**bau,** der ⟨Pl. -bauten⟩: *städtischer (2) Bau;* ~**bauamt,** das: *städtisches (1) Bauamt;* ~**baurat,** der: *Baurat einer städtischen (1) Baubehörde;* ~**bekannt** ⟨Adj.; o. Steig.; nicht adv.⟩: *auf Grund besonderer positiver od. negativer Eigenschaften in der Stadt allgemein bekannt:* ein -er Juwelier, Arzt; ein -es Lokal; dieser Gauner ist s.; ~**bevölkerung,** die; ~**bewohner,** der; ~**bezirk,** der: *Bezirk einer Stadt, in den eine Stadt im ganzen bietet:* der neue Bau hat das gesamte S. verändert, paßt nicht in die S.; ~**bücherei,** die; ~**bummel,** der: *Bummel (1) durch die Stadt;* ~**chronik,** die; ~**direktor,** der: *hauptamtlicher Leiter der Verwaltung in Städten einiger Bundesländer* (Amtsbez.); vgl. Gemeindedirektor; ~**einwärts** [-'--] ⟨Adv.⟩ ⟨auswärts:⟩ *in die Stadt hinein;* ~**entwässerung,** die: **1.** *Abwasserbeseitigung, Kanalisation* (1 a) *einer Stadt.* **2.** *städtische Behörde, die für die Stadtentwässerung* (1) *zuständig ist;* ~**fahrt,** die: *Fahrt (bes. mit dem Auto) innerhalb der Stadt:* die Wagen sind für -en

besonders geeignet; ~**flucht,** die: *Abwanderung vieler Stadt-bewohner aus den Städten in ländliche Gebiete;* ~**führer,** der: *Reiseführer* (2) *für eine Stadt;* ~**garten,** der: vgl. ~*park;* ~**gärtnerei,**die:*städtischer*(1)*Gärtnereibetrieb;* ~**gas,** das ⟨o. Pl.⟩ (früher): *aus Kohle gewonnenes, in den Städten verwendetes Brenngas;* ~**gebiet,** das: *zu einer Stadt gehörendes Gebiet;* ~**gemeinde,** die: *Gemeinde, die als Stadt verwaltet wird, die zu einer Stadt gehört;* ~**geschichte,** die; ~**gespräch,** das: 1. svw. ↑*Ortsgespräch.* 2. *in Wendungen wie* **S. sein/werden; zum S. werden** *(Gegenstand eines Themas sein, zum Gegenstand eines Themas werden, über das in einer Stadt überall geredet wird):* er ist mit seinem Vorhaben, sein Vorhaben ist S. geworden; ~**graben,** der (früher): *der Befestigung einer Stadt dienender, um die Stadtmauer führender Graben;* ~**grenze,** die: *der Wald erstreckt sich bis zur S.;* ¹~**guerilla,** die: *(bes. in Lateinamerika)* ¹*Guerilla* (b), *die sich in Städten betätigt:* er gehörte zu einer S.; ²~**guerilla,** der: *(bes. in Lateinamerika) Guerillakämpfer, Guerillero, der sich in Städten betätigt;* ~**guerillero,** der: svw. ↑²~guerilla; ~**haus,** das: 1. *Gebäude, in dem ein Teil der Verwaltungsbehörden einer Stadt untergebracht ist:* dieses Amt finden Sie im S. Nord. 2. *[in seinem Stil im Unterschied zum Landhaus städtischen Erfordernissen entsprechendes] Haus in einer Stadt;* ~**indianer,** der (Jargon): *jmd., der die bestehende Gesellschaft in ihrer Erscheinungsform ablehnt u. diese Haltung durch ausgefallene Kleidung, Haartracht [u. durch Bemalung des Gesichts] demonstrativ zum Ausdruck bringt;* ~**innere,** das: *Innenstadt, [Stadt]zentrum, Stadtkern, City:* die Straße führt direkt ins S.; ~**kämmerer,** der: *(in bestimmten Städten) Leiter der städtischen Finanzverwaltung;* ~**kasse,** die: 1. *Geldmittel einer Stadt für den laufenden Bedarf, für öffentliche Zwecke:* etw. aus der S. finanzieren. 2. *Stelle, Behörde, die die Stadtkasse* (1) *verwaltet, Zahlungen entgegennimmt, leistet o. ä.:* etw. bei der S. einzahlen; ~**kern,** der: *(häufig die Altstadt umfassender) innerer, zentral gelegener Teil einer Stadt,* dazu: ~**kernsanierung,** die; ~**kind,** das: vgl. Großstadtkind; ~**klatsch,** der (abwertend): *Klatsch* (2 a) *über Vorkommnisse, Neuigkeiten o. ä. in einer meist kleineren Stadt;* ~**klima,** das: *im Bereich größerer Städte bes. durch die dichte Bebauung, die Erzeugung von Wärme u. Abgasen, Verschmutzung der Luft u. a. bestimmtes Klima;* ~**koffer,** der (veraltend): *kleiner Handkoffer;* ~**kommandant,** der (Milit.); ~**kreis,** der: *staatlicher Verwaltungsbezirk, der nur aus einer einzelnen, keinem Landkreis eingegliederten Stadt besteht;* ~**kundig** ⟨Adj.; nicht adv.⟩: *er ist in einer Stadt gut auskennend:* ein ~er Führer; ~**leute** ⟨Pl.⟩ (veraltet): *Städter;* ~**mauer,** die (früher): *der Befestigung einer Stadt dienende, eine Stadt umgebende, dicke, hohe Mauer;* ~**mensch,** der: 1. *jmd., der [in einer Stadt aufgewachsen u.] vom Leben in der Stadt geprägt ist.* 2. (veraltet) *Städter;* ~**mission,** die: *kirchliche Organisation, die bes. der geistlichen u. diakonischen Betreuung der Menschen in der Stadt dient, die durch die Pfarrämter schwer zu erreichen sind;* ~**mitte,** die: *Innenstadt, [Stadt]zentrum, Stadtkern, City;* ~**musikant,** der (früher): vgl. ~pfeifer; ~**nah** ⟨Adj.⟩: -e, s. gelegene Grundstücke; ~**park,** der: *öffentlicher Park in einer Stadt;* ~**parlament,** das: vgl. ~rat (1); ~**pfeifer,** der (früher): *in einer Zunft organisierter Musiker im Dienste einer Stadt;* ~**plan,** der: *Plan* (3) *einer Stadt [auf einem zusammenfaltbaren Blatt];* ~**planer,** der: *jmd., der [ringförmig] auf dem Gebiet der Stadtplanung tätig ist;* ~**planung,** die: *Gesamtheit der Planungen für den Städtebau;* ~**präsident,** der (schweiz.): *Vorsitzender des Stadtrates;* ~**rand,** der: *äußerstes zu einer Stadt gehörendes Gebiet; Peripherie:* eine Siedlung am S., dazu: ~**randsiedlung,** die; ~**rat,** der: 1. *Gemeindevertretung, oberstes Exekutivorgan einer Stadt:* er ist im S. 2. *Mitglied eines Stadtrates* (1): zwei Stadträte müssen neu gewählt werden; ~**rätin,** die: w. Form zu ↑~rat (2); ~**recht,** das *(vom MA. bis ins 19. Jh.): Gesamtheit der in einer Stadt geltenden Rechte;* ~**ratsfraktion,** die; ~**reinigung,** die: *städtische Einrichtung, die für die Sauberhaltung einer Stadt (durch Straßenreinigung, Müllabfuhr o. ä.) zuständig ist;* ~**rundfahrt,** die: *Besichtigungs-, Rundfahrt* (1) *durch eine Stadt;* ~**säckel,** der (bes. südd., oft scherzh.): svw. ↑~kasse (1); ~**sanierung,** die: *das Sanieren* (2 a) *von alten, nicht erneuerbaren Teilen einer Stadt;* ~**schreiber,** der: 1. (früher) *jmd., bes. Geistlicher od. Rechtsgelehrter, der in einer Stadt die schriftlichen Arbeiten als Protokollführer, als Archivar, Chronist o. ä. ausführte.* 2. *Schriftsteller, der von einer Stadt*

dazu eingeladen wird, *für eine befristete Zeit in der Stadt zu leben u. [als eine Art Chronist] über sie zu schreiben;* ~**staat,** der: *Stadt, die ein eigenes Staatswesen mit selbständiger Verfassung darstellt:* die altgriechischen, mittelalterlichen -en; die Hansestädte Hamburg und Bremen sind -en.; ~**streicher,** der [Ggb. zu ↑Landstreicher]: *jmd., der nicht seßhaft ist, sich meist ohne festen Wohnsitz in Städten, bes. Großstädten, aufhält [u. im Gegensatz zum Landstreicher überwiegend anderen zur Last fällt];* ~**streicherin,** die; -, -nen: w. Form zu ↑~streicher; ~**teil,** der: **a)** *in irgendeiner Hinsicht eine gewisse Einheit darstellender Teil einer Stadt:* auf der anderen Seite des Flusses entstand ein ganz neuer S.; er wohnt im S. Süd; **b)** (ugs.) *Gesamtheit der Einwohner eines Stadtteils* (a): der ganze S. wußte davon; ~**theater,** das: *Theater, das von einer Stadt verwaltet, unterhalten wird;* ~**tor,** das (früher): *Tor in einer Stadtmauer;* ~**väter** ⟨Pl.⟩ (ugs. scherzh.): *leitende Mitglieder einer Stadtverwaltung, Stadträte;* ~**verkehr,** der: *Straßenverkehr in einer Stadt:* der Wagen ist besonders gut geeignet für den S.; ~**verordnete** ⟨Dekl. ↑Abgeordnete⟩: svw. ↑Stadtrat (2), dazu: ~**verordnetenversammlung,** die; ~**verwaltung,** die: **a)** *Verwaltung einer Stadt;* ¹*Magistrat* (2); **b)** (ugs.) *Gesamtheit der in der Stadtverwaltung* (a) *beschäftigten Personen;* dazu: vgl. ~teil; ~**wagen,** der: *für den Verkehr in der Stadt wegen seiner Kleinheit u. Wendigkeit bes. gut geeigneter Kraftwagen;* ~**wald,** der: *im Besitz einer Stadt befindlicher Wald;* ~**wappen,** das; ~**werke** ⟨Pl.⟩: *von einer Stadt betriebene wirtschaftliche Unternehmen, die bes. für die Versorgung, den öffentlichen Verkehr o. ä. der Stadt zuständig sind;* ~**wohnung,** die: vgl. ~haus (2); ~**zentrum,** das: svw. ↑Innenstadt.
Städtchen [ˈʃtɛ(ː)tçən], das; -s, -: ↑Stadt (1).
städte-, Städte- (vgl. auch: stadt-, Stadt-): ~**bau,** der ⟨o. Pl.⟩: *Planung, Projektierung, Gestaltung beim Bau, bei der Umgestaltung von Städten,* dazu: ~**bauer,** der; -s, -, ~**baulich** ⟨Adj.; o. Steig.; nicht präd.⟩: *den Städtebau betreffend;* ~**bilder** ⟨Pl.⟩ (bes. bild. Kunst): *bildliche Darstellungen von Städten;* ~**bund,** der *[im MA.) Zusammenschluß von Städten zum Schutz ihrer Rechte;* ~**kampf,** der: *sportlicher Wettkampf zwischen Mannschaften verschiedener Städte;* ~**ordnung,** die: *Gemeindeordnung für Städte;* ~**partnerschaft,** die: vgl. Jumelage; ~**planer:** svw. ↑Stadtplaner; ~**planung,** die: svw. ↑Stadtplanung; ~**tag,** der: *Zusammenschluß mehrerer Städte (zu einem Verband) zur Wahrnehmung gemeinsamer Interessen.*
Städter [ˈʃtɛ(ː)tɐ], der; -s, - [1: mhd. steter]: 1. *jmd., der in einer Stadt wohnt.* 2. *jmd., der [in der Stadt aufgewachsen u.] durch das Leben in der Stadt geprägt ist; Stadtmensch:* Ich bin nicht auf Landarbeit versessen, ich bin durch und durch S. (Seghers, Transit 288); **städtisch** [ˈʃtɛ(ː)tɪʃ] ⟨Adj.⟩ [spätmhd. stetisch]: 1. ⟨o. Steig.⟩ *eine Stadt, Stadtverwaltung betreffend, ihr unterstellt, von ihr verwaltet, unterhalten, zu ihr gehörend; kommunal:* -e Beamte, Behörden, Bauten, Anlagen; die -en Verkehrsmittel; ein -es Schwimmbad; die -e Müllabfuhr; das Altersheim wird s. verwaltet, ist nicht privat, sondern s. 2. ⟨Steig. selten⟩ *einer Stadt entsprechend, in ihr üblich, für eine Stadt, das Leben in einer Stadt charakteristisch; in der Art eines Städters; urban:* -e Sitten; das -e Wohnen; ihre Kleidung, ihre Lebensweise ist s.; sie war s. gekleidet.
Stafel [ˈʃtaːfl], der; -s, - u. **Stafel** [ˈʃtɛːfl]; mhd. stavel, wohl über das Roman. < lat. stabulum = Stall] (schweiz.): 1. svw. ↑Alphütte. 2. svw. ↑Alpweide.
Stafette [ʃtaˈfɛtə], die; -, -n [1: ital. stafetta, zu: staffa = Steigbügel, aus dem Germ.]: 1. a) (früher) *reitender Bote [der im Wechsel mit andern Nachrichten überbrachte];* b) *Gruppe aus mehreren Personen, Kurieren, die, miteinander wechselnd, etw. schnell übermitteln:* Auf der Autobahn nach Mannheim richtete die Polizei innerhalb weniger Minuten eine S. ein, das das Blut ... auf dem schnellsten Weg nach Darmstadt brachte (MM 8. 12. 1967, 14). 2. *sich in bestimmter Anordnung, Aufstellung fortbewegende Gruppe von Fahrzeugen, Reitern als Begleitung von jmdm., etw.:* der Regierungswagen war von einer S. motorisierter Polizei begleitet. 3. (Sport veraltet) **a)** svw. ↑Staffel (1 b); **b)** svw. ↑Staffellauf; ⟨Zus. u.:⟩ **Stafettenlauf,** der (Sport veraltet): svw. ↑Staffellauf.
Staffage [ʃtaˈfaːʒə], die; -, -n [mit französierender Endung zu ↑staffieren]: 1. *[schmückendes] Beiwerk, nebensächliche Zutat; Ausstattung, Aufmachung, die dem schöneren Schein*

dient, etw. vortäuscht: diese ganze Aufmachung ist doch nur S. **2.** (bild. Kunst) *(bes. in der Malerei des Barock) Figuren von Menschen od. Tieren zur Belebung von Landschafts- u. Architekturbildern;* ⟨Zus. zu 2:⟩ **Staffagefigur,** die (bild. Kunst).

Staffel [ˈʃtafl̩], die; -, -n [mhd. staffel, stapfel = Stufe, Grad, ahd. staffal, staphal = Grundlage, Schritt, urspr. wohl = erhöhter Tritt; vgl. Stapel; 2: Verdeutschung für ↑Echelon]: **1.** (Sport) **a)** *Gruppe von Sportlern, deren Leistungen in einem Wettkampf gemeinsam gewertet werden:* die S. der Gewichtheber; der Boxer im Mittelgewicht holte zwei weitere Punkte für seine S.; **b)** *(bes. Leichtathletik, Ski, Schwimmen) Gruppe von (meist vier) Sportlern, die im Wettkampf gegen andere entsprechende Gruppen nacheinander eine bestimmte Strecke zurücklegen:* die finnische S. geht in Führung, liegt in Front, gewinnt; **c)** *Teil einer Spielklasse.* **2.** (Milit.) **a)** *(der Kompanie vergleichbare) Einheit eines Luftwaffengeschwaders:* eine S. Düsenjäger raste im Tiefflug über die Stadt; **b)** *(bei der Kriegsmarine) Formation von Schiffen beim Fahren im Verband, bei der die Schiffe nebeneinander den gleichen Kurs steuern.* **3.** svw. ↑Stafette (2: zwei -n motorisierte Polizei eskortieren die Fahrzeuge. **4.** (südd.) *[Absatz einer] Treppe.*

staffel-, Staffel-: ~**anleihe,** die (Wirtsch.): *Anleihe, bei der sich die Verzinsung zu bestimmten festgelegten Terminen ändert;* ~**beteiligung,** die (Wirtsch.): *(bei Genossenschaften) Übernahme anderer Geschäftsanteile durch einzelne Mitglieder je nach Umfang der Inanspruchnahme der Genossenschaft;* ~**förmig** ⟨Adj.; o. Steig.; nicht adv.⟩: *wie eine Staffel* (2 b) *angeordnet;* ~**lauf,** der (Leichtathletik, Ski): *Wettkampf, bei dem mehrere Staffeln* (1 b) *gegeneinander laufen [wobei in der Leichtathletik der Läufer einer Staffel nach Durchlaufen seiner Strecke dem jeweils nachfolgenden Läufer den Staffelstab übergeben muß];* ~**läufer,** der (Leichtathletik, Ski); ~**miete,** die (Wohnungsw.): ¹*Miete, die sich nach Vereinbarung in festen Zeitabständen erhöht;* ~**preis,** der ⟨meist Pl.⟩ (Wirtsch.): *Preis für eine bestimmte Ware, der gegenüber einem anderen Preis für die gleiche Ware wegen der unterschiedlichen Qualität, Größe, Ausstattung o. ä. der Ware anders festgesetzt ist;* ~**schwimmen,** das; -s: *Wettkampf im Schwimmen, bei dem Staffeln* (1 b) *gegeneinander antreten;* ~**sieger,** der: *Sieger in einer Staffel* (1 c); ~**spanne,** die ⟨meist Pl.⟩ (Wirtsch.): *Handelsspanne, die sich von anderen Handelsspannen entsprechend einer (von Qualität, Größe o. ä. der Waren abhängigen) Staffelung der Verkaufspreise unterscheidet;* ~**stab,** der (Leichtathletik): *Stab aus Holz od. Metall, den beim Staffellauf ein Läufer dem nachfolgenden übergeben muß;* ~**weise** ⟨Adv.⟩: *in einer bestimmten Weise abgestuften Anordnung, in gestaffelter Form;* ~**wettbewerb,** der (Sport): *Wettkampf, bei dem Staffeln* (1 b) *gegeneinander antreten.*

Staffelei [ʃtafaˈlaɪ̯], die; -, -en [zu ↑Staffel (4)]: *beim Malen, Zeichnen verwendetes Gestell, auf dem das Bild in Höhe u. Neigung verstellt werden kann:* die S. aufstellen; vor der S. sitzen und malen; **staffelig,** (auch:) **stafflig** [ˈʃtaf(ə)lɪç] ⟨Adj.; o. Steig.; nicht adv.⟩ (selten): *staffelförmig:* eine -e Formation; **staffeln** [ˈʃtafl̩n] ⟨sw. V.; hat⟩: **1.** *in einer bestimmten, schräg abgestuften Anordnung aufstellen, aufeinandersetzen, formieren:* Konservendosen pyramidenartig, zu Pyramiden s.; ⟨auch s. + sich:⟩ Sie ... staffelten sich neun zum Schießen (Böll, Adam 49); (Fußball:) die klug, gut, tief gestaffelte Abwehr des Gegners. **2. a)** *nach bestimmten Rängen, Stufungen einteilen:* Preise, Gebühren, Steuern; nach Dienstjahren gestaffelte Gehälter; **b)** ⟨s. + sich⟩ *nach bestimmten Rängen, Stufungen gegliedert, eingeteilt sein:* die Telefongebühren staffeln sich nach der Entfernung; ⟨Abl.:⟩ **Staffelung, Stafflung,** die; -, -en.

staffieren [ʃtaˈfiːrən] ⟨sw. V.; hat⟩ [mniederd. stafféren < mniederl. stofféren < afrz. estoffer, ↑Stoff]: **1.** (selten) svw. ↑ausstaffieren. **2.** (österr.) *schmücken, verzieren, putzen:* einen Hut [mit Blumen] s. **3.** (Schneiderei) *Stoff auf einen anderen setzen (z. B. Futter in einen Mantel)* ⟨Abl.:⟩ **Staffierer,** der; -s, -: *jmd., der bei der Herstellung von Kleidern, Hüten, Taschen o. ä. Einzelteile herstellt, bearbeitet, Einzelarbeiten verrichtet;* ⟨Abl.:⟩ **Staffierung,** die; -.

stafflig: ↑staffelig; **Stafflung:** ↑Staffelung.

Stag [ʃtaːk], das; -[e]s, -e[n] [aus dem Niederd. < mniederd. stach, wohl eigtl.: = das straff Gespannte] (Seew.): *Drahtseil zum Verspannen u. Abstützen von Masten (in Längsrichtung des Schiffes).*

Stagflation [ʃtakflaˈtsi̯oːn, st...], die; - [engl. stagflation, zusgez. aus: stagnation (↑Stagnation) u. inflation, ↑Inflation] (Wirtsch.): *Stillstand des Wirtschaftswachstums bei gleichzeitiger Geldentwertung; gleichzeitiges Auftreten von Rückgang in Produktion u. Beschäftigung u. Preisauftrieb.*

Stagione [staˈdʒoːnə], die; -, -n [ital. stagione < lat. statio, ↑Station): ital. Stagione. **1.** *Spielzeit eines [Opern]theaters.* **2.** *Ensemble eines [Opern]theaters.*

Stagnation [ʃtagnaˈtsi̯oːn, st...], die; -, -en (bildungsspr.): *das Stagnieren; Stillstand, Stockung bei einer Entwicklung (bes. auf wirtschaftlichem Gebiet):* die S. überwinden; eine permanente S.; **stagnieren** [ʃtaˈɡniːrən, st...] ⟨sw. V.; hat⟩ [lat. stāgnāre = stehen machen, zu: stāgnum = stehendes Gewässer] (bildungsspr.): *in einer Bewegung, einem Vorgang, Geschehen, einer Entwicklung nicht weiterkommen; stillstehen, stocken:* die Produktion, der Verkauf, die Wirtschaft des Landes stagniert; daß dieses Europa stagniert, das sehen wir (Bundestag 189, 1968, 10232); das Gewässer stagniert (Geogr.): *steht ohne sichtbaren Abfluß);* ⟨Abl.:⟩ **Stagnierung,** die; -, -en.

Stagsegel, das; -s, - (Seew.): *an einem Stag befestigtes Segel.*

stahl [ʃtaːl]: ↑stehlen.

Stahl [-], der; -[e]s, Stähle [ˈʃtɛːlə], selten: -e [mhd., ahd. stahal, eigtl. = der Feste, Harte]: **1.** *Eisen in einer Legierung (mit geringem Kohlenstoffgehalt), die auf Grund ihrer Festigkeit, Elastizität, chemischen Beständigkeit gut verarbeitet, geformt, gehärtet werden kann:* hochwertiger, rostfreier (;) harte, hitzebeständige, widerstandsfähige Stähle; das Material ist hart wie S.; S. ausglühen, härten, walzen, schmieden, veredeln, polieren; Hochhäuser aus S. mit Beton; U Kein Glanz in den Augen ... kein S. *(keine Härte, Festigkeit)* in der Stimme (St. Zweig, Fouché 10); Er hatte ... ein fröhliches Gemüt und Nerven aus S. *(sehr gute Nerven;* Simmel, Stoff 31). **2.** (dichter.) *blanke Waffe, Dolch, Schwert, Messer:* der tödliche S.

stahl-, Stahl-: ~**arbeiter,** der: *in der Stahlindustrie tätiger Arbeiter;* ~**armierung,** die (Bauw.): svw. **1. a)** *medizinisches Bad unter Verwendung von Wasser aus Eisenquellen;* **b)** *Kurort, der Eisenquellen besitzt.* **2.** (geh.) *etw., was seelisch abhärtet:* das S. des Krieges, materielle Not; ~**band,** das ⟨Pl. -bänder⟩; ~**bau,** der: **1.** ⟨o. Pl.⟩ *Bautechnik, bei der wesentliche Bauteile aus Stahl bestehen.* **2.** ⟨Pl. -ten⟩ *Bauwerk, Gebäude, aus dem die tragenden Bauteile aus Stahl bestehen.* **3.** ⟨o. Pl.⟩ *Bereich der stahlverarbeitenden Bauindustrie* (2); ~**behälter,** der; ~**besen,** der (Musik): *beim Schlagzeug) Stiel mit einem (den Borsten eines Besens ähnelndem) Bündel aus Stahldrähten;* ~**beton,** der (Bauw.): *mit Einlagen aus Stahl versehener Beton; armierter Beton,* dazu: ~**betonbau,** der: **1.** ⟨o. Pl.⟩ *Bautechnik, bei der wesentlichen Stahlbeton verwendet wird.* **2.** ⟨Pl. -ten⟩ *Bauwerk, das im wesentlichen aus Stahlbeton besteht,* ~**betonplatte,** die; ~**blau** ⟨Adj.; o. Steig.; nicht adv.⟩: **1.** *dunkel-, schwärzlich- bis grünlichblau:* ein -es Kleid. **2.** (oft emotional) *leuchtendblau:* -e Augen; ~**block,** das; ~**block,** der ⟨Pl. -blöcke⟩: *Block* (1) *aus Stahl;* vgl. Nickelbrille; ~**bügel,** der; ~**draht,** der; vgl. ~blech; ~**erzeugung,** die; ~**feder,** die: **1.** *Schreibfeder aus Stahl.* **2.** *Feder* (3) *aus Stahl;* ~**flachstraße,** die (Straßenbau): *behelfsmäßige Fahrbahn aus Stahl, auf der Verkehr um die Baustelle herumgeleitet werden kann;* ~**flasche,** die; ~**grau** ⟨Adj.; o. Steig.; nicht adv.⟩: *grau wie Stahl;* ~**hart** ⟨Adj.; o. Steig.; nicht adv.⟩: **1.** *große Härte, die Härte von Stahl aufweisend:* die Masse wird s. und ist feuerfest; Ü (oft emotional:) ein -er Händedruck; ein Supermann: s. und elegant (Hörzu 47, 1970, 6); ~**helm,** der (Bauw.): *Schutzhelm aus Stahl für Soldaten;* ~**hochstraße,** die (Straßenbau): *aus Stahl montierte Stahlflachstraße;* ~**industrie,** die: *Industrie, in der Stahl hergestellt, verarbeitet wird;* ~**kammer,** die: *(bes. in Banken) feuer-u. einbruchssicherer unterirdischer Raum mit Fächern, Schränken aus Stahl zur Aufbewahrung von Wertsachen u. Geld; Tresor;* ~**kappe,** die: *Kappe* (2 d) *aus Stahl;* ~**kocher,** der ⟨meist Pl.⟩ (Jargon): *Stahlarbeiter:* die S. stimmt für Streik (Welt 23. 11. 1978, 1); größere Gewinne bei den -n *(in der Stahlindustrie);* ~**konstruktion,** die: *Konstruktion* (1 b) *aus Stahl:* die Brücke ist eine S.; ~**mantel,** der (bes. Fachspr.): *Mantel* (2) *aus Stahl,* dazu: ~**mantelgeschoß,** das (Milit.): *Geschoß* (1) *mit einem Stahlmantel;* ~**mast,** der ⟨auch: das; meist Pl.⟩; ~**möbel,** das ⟨meist Pl.⟩: **1.** *aus Stahl gefertigtes Möbel:* nüchterne S. **2.** kurz für ↑~rohrmöbel; ~**nadel,** die; ~**platte,** die; ~**produktion,** die: vgl. ~erzeugung; ~**quel-**

le, die: svw. ↑Eisenquelle; ~**rohr,** das: *Rohr aus Stahl,* dazu: ~**rohrmöbel,** das ⟨meist Pl.⟩: *Möbel, dessen tragende Teile aus verchromten od. lackierten Stahlrohren bestehen;* ~**roß,** das (ugs. scherzh.): *Fahrrad;* ~**rute,** die: *aus teleskopartig auseinanderschiebbaren Stahlfedern* (2) *bestehende Waffe zum Schlagen;* ~**saite,** die: *aus Stahl hergestellte Saite für bestimmte Zupf- u. Streichinstrumente;* ~**schrank,** der: *aus Stahlblech, -platten o. ä. hergestellter [einbruchs- u.] feuersicherer Schrank;* ~**seil,** das: vgl. Drahtseil; ~**skelett,** das (Bauw.): vgl. ¹Skelett (2), dazu: ~**skelettbau,** der (Bauw.): vgl. Skelettbau, ~**skelettbauweise,** die (Bauw.): vgl. Skelettbauweise, ~**stab,** der; ~**stecher,** der: *Künstler, der Stahlstiche herstellt;* ~**stich,** der (Graphik): **1.** ⟨o. Pl.⟩ *graphisches Verfahren, bei dem statt einer Kupferplatte (wie beim Kupferstich) eine Stahlplatte verwendet wird.* **2.** *nach diesem Verfahren hergestelltes Blatt;* ~**straße,** die (Straßenbau): kurz für ↑~**flachstraße,** ~**hochstraße,** ~**strebe,** die; ~**teil,** das; ~**träger,** der: vgl. Eisenträger; ~**trosse,** die; ~**tür,** die: die S. eines Tresors; ⟨Adj.; o. Steig.; nur attr.⟩: die -e Industrie; ~**waren** ⟨Pl.⟩: vgl. Eisenwaren; ~**walzwerk,** das; ~**werk,** das; ~**werker,** der ⟨meist Pl.⟩ (Jargon): *Stahlarbeiter;* ~**wolle,** die: *dünne, gekräuselte, fadenähnliche Gebilde aus Stahl zum Abschleifen u. Reinigen von metallenen od. hölzernen Flächen.*

stähle [ˈʃtɛ:lə]: ↑stehlen.

Stähle: Pl. von ↑Stahl; **stählen** [ˈʃtɛ:lən] ⟨sw. V.; hat⟩ [mhd. stehelen, stælen, zu ↑Stahl] (geh.): *sehr stark, kräftig, widerstandsfähig machen:* seinen Körper, seine Muskeln s.; er hat sich durch Sport gestählt; der Lebenskampf hat ihren Willen gestählt *(wachsen lassen);* **stählern** [ˈʃtɛ:lən] ⟨Adj.; o. Steig.⟩: **1.** ⟨nur attr.⟩ *aus Stahl bestehend, hergestellt:* ~e Stangen, Träger; eine -e Brücke; Ü er hat -e Muskeln *(Muskeln hart wie Stahl).* **2.** ⟨nicht adv.⟩ (geh.) *stark, fest, unerschütterlich:* er hat -e Nerven, Grundsätze; sein Wille ist s.; **Stählung,** die; -: *das Gestähltwerden.*

stak [ʃta:k], **stäke** [ˈʃtɛ:kə]: ↑stecken (5, 6).

Stake [ˈʃta:kə], die; -, -n, **Staken** [ˈʃta:kn], der; -s, - [mniederd. stake] (nordd.): *lange Holzstange (bes. zum Abstoßen u. Vorwärtsbewegen eines Bootes od. als Stütze beim Fachwerkbau);* **staken** [-] ⟨sw. V.⟩ [mniederd. staken] (nordd.): **1. a)** *durch Abstoßen u. weiteres Stemmen mit einer langen Stange gegen den Grund od. das Ufer vorwärts bewegen* ⟨hat⟩: ein Boot [durch das Schilf] s.; ⟨auch ohne Akk.-Obj.:⟩ die Jungen hatten den ganzen Vormittag gestakt; **b)** *sich durch Staken* (1 a) *in einem Boot o. ä. irgendwohin bewegen* ⟨ist⟩: wir sind ans andere Ufer, durch den Kanal, durch den See gestakt. **2.** (selten) svw. ↑staksen ⟨ist⟩. **3.** (landsch.) *mit einer Heugabel o. ä. aufspießen u. irgendwohin befördern* ⟨hat⟩: Heu, Garben auf den Erntewagen staken; ⟨auch ohne Akk.-Obj.:⟩ die Männer staken in der Scheune. **4.** (selten) *spitz hervorragen* ⟨hat⟩: Die Sträucher staken schwarz und ohne Blätter aus dem schwarzen Sand (Reinig, Schiffe 98); **Stakes** [ste:ks, ʃt..., engl.: steɪks] ⟨Pl.⟩ [engl. stakes, viell. identisch mit: stake (Sg.) = (Ziel)pfosten, Stange, verw. mit ↑Stake] (Pferdesport): **1.** *Wetteinsätze [die den Pferden die Startberechtigung sichern].* **2.** *Pferderennen, bei dem der Siegespreis aus der Summe aller Einsätze besteht;* **Staket** [ʃtaˈke:t], das; -[e]s, -e [mniederd. staekette < altfrz. estachette, zu: estaque = Pfahl, aus dem Germ.] (landsch.): *Lattenzaun;* **Stakete,** die; -, -n (bes. österr.): *[Zaun]latte;* ⟨Zus.:⟩ **Staketenzaun,** der (landsch.): *Gartenzaun aus Latten;* **stakig** [ˈʃta:kɪç] ⟨Adj.⟩: **1.** staksig. **2.** (selten) *spitz aufragend, hervorstechend:* -e Zweige.

Stakkato [ʃtaˈka:to, st...], das; -s, -s u. ...ti [ital. staccato, ↑staccato] (Musik): *musikalischer Vortrag, bei dem die Töne staccato gespielt werden.*

staksen [ˈʃta:ksn] ⟨sw. V.; ist⟩ [Intensivbildung zu ↑staken (2)] (ugs.): *ungelenk, unbeholfen, mit steifen Beinen sich fortbewegen, irgendwohin bewegen:* sie staksten über die feuchten Wiesen, durch den Schnee; linkisch durchs Zimmer s.; mit staksenden Schritten; **staksig** [ˈʃta:ksɪç] ⟨Adj.⟩ (ugs.): *[mit steifen Beinen u.] ungelenk, unbeholfen, staksend:* ein -es Fohlen; er verließ auf -en Beinen, mit -en Schritten das Lokal; staksig ging er zur Tür.

Stalagmit [ʃtalakˈmi:t, auch: ...mɪt; st...], der; -s u. -en, -e[n] [nlat. stalagmites, zu griech. stálagma = Tropfen] (Geol.): *säulenähnlicher Tropfstein, der sich vom Boden einer Höhle nach oben aufbaut;* vgl. Stalaktit; ⟨Abl.:⟩ **stalagmitisch** [auch: ...'mɪtɪʃ] ⟨Adj.; o. Steig.; nicht adv.⟩: *wie Stalagmiten gebildet, geformt;* **Stalaktit** [ʃtalakˈti:t, auch:

...tɪt; st...], der; -s u. -en, -e[n] [nlat. stalactites, zu griech. stalaktós = tröpfelnd] (Geol.): *einem Eiszapfen ähnlicher Tropfstein, der von der Decke einer Höhle nach unten wächst u. herabhängt;* vgl. Stalagmit; ⟨Zus.:⟩ **Stalaktitengewölbe,** das (Kunstwiss.): *(in der islamischen Baukunst) Gewölbe mit vielen kleinen, an Stalaktiten erinnernden Verzierungen;* **stalaktitisch** [auch: ...'tɪtɪʃ] ⟨Adj.; o. Steig.; nicht adv.⟩: *wie Stalaktiten gebildet, geformt.*

Stalinismus [stali'nɪsmʊs, ʃt...], der; -: *von J. W. Stalin (1879–1953) geprägte Interpretation des Marxismus u. die darauf beruhenden, von Stalin erstmals praktizierten Methoden u. Herrschaftsformen;* **Stalinist,** der; -en, -en: *Anhänger des Stalinismus;* **stalinistisch** ⟨Adj.; o. Steig.⟩: **a)** *den Stalinismus betreffend, zu ihm gehörend:* das -e System; **b)** *auf dem Stalinismus beruhend, seinen Grundsätzen entsprechend, sie vertretend:* -e Politiker; eine -e Einstellung; **Stalinorgel** [ˈʃta:li:n-], die; -, -n (Soldatenspr.): *(von den sowjetischen Streitkräften im 2. Weltkrieg eingesetzter) Raketenwerfer, mit dem eine Reihe von Raketengeschossen gleichzeitig abgefeuert wurden.*

Stall [ʃtal], der; -[e]s, Ställe [ˈʃtɛlə] mhd., ahd. stal, eigtl. = Standort, Stelle]: **1.** ⟨Vkl. ↑Ställchen⟩ *geschlossener Raum, Gebäude[teil], in dem Tiere, bes. Vieh, untergebracht sind, gehalten werden:* große, geräumige, moderne Ställe; den S. säubern, ausmisten; einen S. anbauen; einen S. für die Kaninchen zimmern; die Pferde wittern den S. *(laufen, wenn sie in die Nähe ihres Stalles kommen, aus eigenem Antrieb schneller, um ihn rasch zu erreichen [u. ans Futter zu kommen]);* die Pferde aus dem S. holen; die Kühe in den S. treiben; in der Wohnung sah es aus wie in einem S. (ugs.: *war es sehr schmutzig, unordentlich);* Ü den S. müssen wir mal tüchtig ausmisten (ugs.: *hier müssen wir Ordnung schaffen);* sie kommt aus einem guten S. (ugs. scherzh.: *aus gutem Haus);* die beiden kommen aus demselben S. (ugs. scherzh.: *entstammen derselben Familie, haben die gleiche Ausbildung, Erziehung genossen);* ***ein ganzer S. voll** (ugs.: *sehr viele):* sie haben einen ganzen S. voll Kinder. **2.** (Jargon) **a)** kurz für ↑Rennstall (1): dieser S., ein Pferd aus diesem S. nimmt an dem Rennen nicht teil; **b)** kurz für ↑Rennstall (2, 3).

Stall-, ~**baum,** der: svw. ↑Latierbaum; ~**bursche,** der: *[junger] Mann, der in einem landwirtschaftlichen Betrieb, einem Gestüt, Reitstall die Pferde versorgt;* ~**dung,** der: *im Stall von Kühen, Pferden, Schweinen u. Schafen anfallender Mist* (1 a); ~**dünger,** der: svw. ↑~dung; ~**feind,** der ⟨o. Pl.⟩ (schweiz.): *Maul- u. Klauenseuche;* ~**fütterung,** die: *Fütterung von Vieh im Stall;* ~**gasse,** die: *Durchgang zwischen den Boxen im Pferdestall;* ~**gebäude,** das; ~**geruch,** der; ~**hase,** der (volkst.): *Hauskaninchen;* ~**knecht,** der (veraltend): *für die Versorgung des Viehs, Sauberhaltung der Ställe o. ä. verantwortlicher Knecht* (1); ~**laterne** (nicht getrennt: Stallaterne), die (früher): *stabile, möglichst feuersichere Laterne* (1 a) *für den Stall;* ~**magd,** die: vgl. ~knecht; ~**meister,** der: *jmd., der in einem Gestüt, Reitstall o. ä. als aufsichtführende Person, als Reitlehrer tätig ist, Pferde zureitet o. ä.* (Berufsbez.); ~**mist,** der: svw. ↑~dung; ~**ordnung,** die: *Vorschriften für das Verhalten im Stall;* ~**tür,** die; ~**wache,** die: *(bei berittenen Truppen) Wache im Pferdestall:* S. haben; Ü der Innenminister hält während der Parlamentsferien Stall.

Ställchen [ˈʃtɛlçən], das; -s, -: **1.** ↑Stall (1). **2.** *Laufgitter, Laufstall:* das Baby spielt im S.; **Ställe:** Pl. von ↑Stall; **stallen** [ˈʃtalən] ⟨sw. V.; hat⟩ [mhd. stallen, zu ↑Stall, zusammengefallen mit mhd. stallen = urinieren]: **1.** (selten) **a)** *im Stall stehen, untergebracht sein:* das Pferd stallt; **b)** *im Stall unterbringen, in den Stall bringen [u. versorgen]:* die Pferde s. **2.** (landsch.) *(von Pferden) urinieren;* **Stallung,** die; -, -en ⟨meist Pl.⟩ [(spät)mhd. stallunge]: *Stall, Stallgebäude für größere Haustiere:* hinter dem -en lag ein großer Reitplatz.

Staminodium [ʃtami'no:djʊm, st...], das; -s, ...ien [...jən; zu lat. stamen (Gen.: stáminis) = Faden u. griech. -oeidés = ähnlich] (Bot.): *unfruchtbar gewordenes Staubblatt.*

Stamm [ʃtam], der; -[e]s, Stämme [ˈʃtɛmə] mhd., ahd. stam]: **1.** ⟨Vkl. ↑Stämmchen⟩ svw. ↑Baumstamm: ein schlanker, dicker, starker, knorriger, bemooster, hohler S.; Stämme schälen; eine Hütte aus rohen Stämmen. **2.** *(bes. bei Naturvölkern) größere Gruppe von Menschen, die sich bes. im Hinblick auf Sprache, Kultur, gesellschaftliche, wirtschaftliche o. ä. Gemeinsamkeiten auch eigenen Namen,*

gemeinsames Siedlungsgebiet o. ä. von anderen Gruppen unterscheidet: die germanischen Stämme; nomadisierende, seßhafte Stämme in Afrika; er ist der Letzte seines -es (seiner Sippe, seines Geschlechts; nach Fr. Schiller, Wilhelm Tell II, 1); die beiden sind vom gleichen S., gehören zum gleichen S. (haben gemeinsame Vorfahren); *vom -e Nimm sein (ugs. scherzh.; stets auf seinen Vorteil, auf Gewinn bedacht sein; immer alles nehmen, was man bekommen kann). 3. (Biol.) a) (im System der Lebewesen über der Klasse liegende) Kategorie mit gemeinsamen, sich von anderen unterscheidenden Merkmalen; Phylum: die Stämme der Gliederfüßer und der Ringelwürmer; dieses Tier gehört zum S. der Wirbeltiere; b) (in der Mikrobiologie) kleinste Einheit von Mikroorganismen: einen S. einer bestimmten Bakterienart züchten; c) (in der Pflanzenzüchtung.) aus einer einzelnen Pflanze hervorgegangene Nachkommenschaft; d) (in der Tierzucht) Gruppe von enger verwandten Tieren eines Schlages (15 b), die sich durch typische Merkmale wie Größe, Farbe, Zeichnung von den anderen unterscheiden; e) (in der Tierhaltung) zusammengehörender Bestand von bestimmten Tieren: er verkaufte einen S. Hühner (Hennen u. Hahn), einen S. Bienen (ein Bienenvolk). 4. ⟨o. Pl.⟩ Gruppe von Personen als fester Bestand von etw.: das Haus hat einen [festen] S. von Gästen, Besuchern, Kunden; ein großer S. erfahrenen Personals; der junge Spieler gehört bereits zum S. (Kader) [der Olympiamannschaft]. 5. (Sprachw.) Teil eines Wortes, dem andere Bestandteile (wie Vor-, Nachsilben, Flexionsendungen) zugesetzt, angehängt werden (z. B. /leb/en, ge/leb/t, /leb/endig). 6. (ugs.) Stammgericht, Stammessen: der S. ist heute gut. **stamm-, Stamm-** (vgl. auch: stammes-, Stammes-): **~aktie,** die (Wirtsch.): normale Aktie, die keine besonderen Vorrechte einschließt; **~baum,** der [1: LÜ von mlat. arbor consanguinitas, nach dem bibl. Bild der „Wurzel (o. ä.) Jesse", Jes. 11,1]: 1. Aufstellung der Verwandtschaftsverhältnisse von Menschen (auch Tieren) zur Beschreibung der Herkunft durch Nachweis möglichst vieler Vorfahren, oft in Form einer graphischen Darstellung od. einer bildlichen Darstellung in Gestalt eines sich verzweigenden Baumes; Ahnentafel, Genealogie (2): sein S., der S. der Familie reicht bis ins 17. Jahrhundert; einen S. aufstellen; der Hund hat S. (einen Nachweis für seine reinrassige Abstammung). 2. oft als bildliche od. graphische Darstellung veranschaulichte Beschreibung der natürlichen Verwandtschaftsverhältnisse zwischen systematischen Einheiten des Tier- u. Pflanzenreichs. 3. (Sprachw.) svw. ↑Stemma, zu 1: **~baumschema,** das: an einen sich verzweigenden-Baum erinnerndes Schema, mit dem bestimmte Zusammenhänge graphisch dargestellt werden; vgl. Organigramm, **~baumzüchtung,** die (Bot.): Verfahren, bei dem aus den Stämmen (3 c) einzelne Pflanzen ausgelesen u. immer weitergezüchtet werden; Pedigreezüchtung; **~beisel,** das (österr.): svw. ↑~lokal, **~belegschaft,** die: vgl. ~personal; **~besatzung,** die: vgl. ~personal; **~buch,** das: 1. (veraltend) Buch, in das oft S. in das Gäste, Freunde, Bekannte bes. mit Versen, Sinnsprüchen o. ä. zur Erinnerung eintragen: alle Anwesenden mußten etwas ins S. schreiben; *jmdm. etw. ins S. schreiben (jmdm. mit Nachdruck kritisierend auf einen Fehler, Mangel, auf etw. Tadelnswertes hinweisen). 2. a) kurz für ↑Familienstammbuch; b) svw. ↑Herdbuch; **~burg,** die (früher): Burg als ursprünglicher Sitz eines Adelsgeschlechts, einer Adelsfamilie; **~bürtig** ⟨Adj.; o. Steig.⟩ (Bot.): svw. ↑kauliflor; **~café,** das: vgl. ~lokal; **~daten** ⟨Pl.⟩ (Datenverarb.): gespeicherte Daten, die für einen relativ langen Zeitraum gültig bleiben u. mehrmals verarbeitet werden; **~einlage,** die (Wirtsch.): Beteiligung (am Stammkapital), die ein Gesellschafter (2) einer GmbH zu entrichten hat; **~eltern** ⟨Pl.⟩: Eltern als Begründer eines Stammes, eines Geschlechts, einer Sippe; **~essen,** das: vgl. ~gericht; **~form,** die 1. (Sprachw.) eine der drei Formen des Verbs, von denen im Deutschen (mit Hilfe von Endungen u. Umschreibungen) alle anderen Formen der Konjugation des Verbs abgeleitet werden können. 2. entwicklungsgeschichtlich ältestes Lebewesen, von dem eine Art abstammt: das Wildpferd ist die S. des Hauspferdes; **~gast,** der: häufiger, regelmäßiger Besucher eines Lokals, einer Gaststätte, einer Bar o. ä.; **~gericht,** das: preiswertes, meist einfacheres Gericht, das in einer Gaststätte bes. für die Stammgäste angeboten wird; **~gruppe,** die (Biol.): (im System der Lebewesen) mehrere Stämme (3 a) zusammenfassende Einheit, Kategorie; **~gut,** das (früher): unveräußerlicher Besitz, der

nur an einen männlichen Nachkommen ungeteilt vererbt werden darf; **~halter,** der (scherzh.): erster männlicher Nachkomme eines Elternpaares, der den Namen der Familie weiter erhält; **~haus,** das: 1. Gebäude, in dem eine Firma gegründet wurde [u. das oft Sitz der Zentrale ist]. 2. vgl. ~burg; **~hirn,** das: svw. ↑Gehirnstamm; **~holz,** das (Forstw.): aus Baumstämmen von einer gewissen Dicke an gewonnenes Holz; vgl. ~lokal; **~kapital,** das (Wirtsch.): Gesamtheit der Stammeinlagen; **~kino,** das: vgl. ~lokal; **~kneipe,** die (ugs.): vgl. ~lokal; **~kunde,** der: vgl. ~gast; **~kundschaft,** die; **~land,** das ⟨Pl. -länder, geh. -e⟩: Land, in dem ein Volk, ein Volksstamm, ein Geschlecht o. ä. ursprünglich beheimatet war, seinen Ursprung hatte: das S. der Habsburger; Ü in ihren (= der Bausparkassen) süddeutschen -en; **~lokal,** das: Lokal, das von jmdm. häufig, regelmäßig besucht wird, in dem er Stammgast ist; **~mannschaft** (nicht getrennt: Stammannschaft), die: vgl. ~personal; **~miete** (nicht getrennt: Stammiete), die: Abonnement im Theater; **~mieter** (nicht getrennt: Stammieter), der: Inhaber einer Stammiete, Abonnent im Theater; **~morphem** (nicht getrennt: Stammorphem), das (Sprachw.): Morphem, das der Stamm (5) eines Wortes ist; **~mutter** (nicht getrennt: Stammutter), die: vgl. ~mann; **~eltern; ~personal,** das: langjähriges Personal, das einen festen Bestand bildet; **~platz,** der: Platz, den jmd. bevorzugt, immer wieder einnimmt: der Sessel am Fenster ist sein S.; einen S. im Theater, in einem Lokal haben; unsere Stammplätze im Lokal waren besetzt; Ü er hat einen S. (festen Platz) in der Nationalmannschaft; **~publikum,** das: Publikum, das immer wieder, regelmäßig an bestimmten Orten anzutreffen ist, bestimmte Veranstaltungen besucht: die S. einer Gaststätte; das kleine Theater hat sein S.; **~register,** das: 1. (Bankw.) Teil eines Scheckbuches, eines Quittungsblocks, das durch Abtrennung der Formulare entsteht. 2. (Milit.) svw. ↑~rolle; **~rolle,** die (Milit.): Liste, Register mit den Namen von Wehrpflichtigen; **~schloß,** das: vgl. ~burg; **~silbe,** die ⟨Sprachw.): Silbe, die der Stamm (5) eines Wortes ist; **~sitz,** der: 1. vgl. ~platz: bei den Reihern mit ihren festen ~ -en (Lorenz, Verhalten I, 208). 2. vgl. ~haus: der S. einer Firma. 3. vgl. ~burg: der S. eines alten Adelsgeschlechts; **~spieler,** der (Sport): Spieler, der in einer Mannschaft einen festen Platz hat, der zum Stamm (4) einer Mannschaft gehört; **~tafel,** die: Aufstellung der Nachkommen eines Elternpaares als Stammeltern, bes. der Verwandtschaft der männlichen Generationen in absteigender Linie in Form eines Verzeichnisses, eines graphisch od. bildlich dargestellten Stammbaumes o. ä.; **~tisch,** der: 1. (meist größerer) Tisch in einer Gaststätte, an dem in einem Kreis von Stammgästen regelmäßig zusammengetroffen wird, der für diese Gäste meist reserviert ist: am S. sitzen. 2. Kreis von Personen, Stammgästen, die regelmäßig am Stammtisch (1) einer Gaststätte zusammenkommen: es verkehren also mehrere -e hier (Aberle, Stehkneipen 34). 3. regelmäßiges Zusammenkommen, Sichtreffen eines Kreises von Stammgästen am Stammtisch (1): donnerstags hat er immer S., geht er zum S. dazu; **~tischpolitik,** die ⟨o. Pl.⟩ (abwertend): unsachgemäße, naive politische Diskussion; unqualifiziertes, unsachliches Politisieren am Stammtisch; **~ton,** der (Musik): Ton ohne Vorzeichen (von dem ein Ton mit Vorzeichen abgeleitet wird); **~tonart,** die (Musik): (in der altgriechischen Musik) eine der ursprünglichen Tonarten, von denen die übrigen Tonarten abgeleitet sind; **~vater,** der: vgl. ~eltern; **~verwandt** ⟨Adj.; o. Steig.; nicht adv.⟩: 1. (veraltend) zum gleichen Stamm (2) gehörend, aus gleichem Stamm, von den gleichen Vorfahren herleitend: von -es Volk; -e Familien. 2. (Sprachw.) vom gleichen Stamm (5), Stammwort abgeleitet: -e Wörter, dazu: **~verwandtschaft,** die; **~vokal,** der (Sprachw.): Vokal der Stammsilbe eines Wortes; **~wähler,** der: jmd., der in einer Partei, einen Kandidaten immer wieder wählt; **~wort,** das ⟨Pl. -wörter⟩ (Sprachw.): Etymon; Wurzelwort; **~würze,** die (Brauerei): in der Bierwürze vor Eintritt der Gärung enthaltene stickstoff- u. zuckerhaltige Extrakte des Malzes; **~zelle,** die (Med.): svw. ↑Hämoblast. **Stämmchen** ['ʃtɛmçən], das; -s, -: ↑Stamm (1). **stammeln** ['ʃtaml̩n] ⟨sw. V.; hat⟩ [mhd. stammeln, stamelen, ahd. stam(m)alōn]: **1. a)** (aus Unsicherheit, Verlegenheit, Erregung o. ä.) stockend, stotternd, unzusammenhängend sprechen: vor Verlegenheit nur so an zu s.; pries er mit stammelnden Worten die Freuden der Liebe (Böll, Haus 37); **b)** stammelnd (1 a) hervorbringen, stockend, unzusam-

menhängend sagen: verlegen, errötend eine Entschuldigung s. **2.** (Med.) bestimmte Laute od. Verbindungen von Lauten nicht od. nicht richtig aussprechen können.

stammen ['ʃtamən] ⟨sw. V.; hat⟩ [mhd. stammen, zu ↑Stamm]: **a)** seinen Ursprung in einem bestimmten räumlichen Bereich haben: die Früchte stammen aus Italien; die Familie stammt aus der Pfalz, aus dem Badischen, aus der Schweiz; er ... mochte wohl aus einer Kleinstadt s. (Koeppen, Rußland 79); er kommt jetzt mit seiner Familie aus Berlin, aber er stammt eigentlich aus Dresden (ist in Dresden geboren); **b)** seine Herkunft, seinen Ursprung in einem bestimmten zeitlichen Bereich haben; aus einer bestimmten Zeit überliefert sein, kommen: diese Urkunde stammt aus dem Mittelalter, aus dem 9. Jh.; **c)** seine Herkunft, seinen Ursprung in einem bestimmten Bereich, in einer bestimmten Gegebenheit, einem bestimmten Umstand haben; einem bestimmten Bereich entstammen: er stammt aus einem alten Geschlecht, aus einer Handwerkerfamilie, aus ganz einfachen Verhältnissen, von einfachen Leuten; diese Sprache stammt aus einem ganz anderen Kulturkreis; das Wort stammt aus dem Lateinischen; der Schmuck stammt von ihrer Mutter; **d)** auf jmdn., etw., auf jmds. Arbeit, Tätigkeit, Betätigung zurückgehen; von jmdm. gesagt, gemacht, erarbeitet worden sein: der Satz stammt aus seinem Mund, aus seiner Feder, aus einem seiner Werke; die Plastik stammt von einem anderen Künstler, stammt nicht von seiner Hand; diese Angaben stammen nicht von mir; der Fleck stammt von einer Säure; das Kind stammt nicht von ihm (er ist nicht der Vater).

stammern ['ʃtamɐn] ⟨sw. V.; hat⟩ (landsch.): svw. ↑stammeln (1).

stammes-, Stammes- (vgl. auch: stamm-, Stamm-): ~**entwicklung**, die (Biol.): svw. ↑Phylogenie; ~**fehde**, die: Feindseligkeit, kämpferische Auseinandersetzung zwischen Stämmen (2); ~**führer**, der: Führer, Häuptling eines Stammes (2); ~**fürst**, der: vgl. ~führer; ~**geschichte**, die ⟨o. Pl.⟩ (Biol.): Entwicklungsgeschichte der Lebewesen, ihrer Stämme (3 a) u. Arten im Laufe der Erdgeschichte, dazu: ~**geschichtlich** ⟨Adj.; o. Steig.; nicht präd.⟩; ~**häuptling**, der: vgl. ~führer; ~**kunde**, die: Wissenschaft von den Volksstämmen; ~**name**, der; ~**sprache**, die; ~**verband**, die; ~**zugehörigkeit**, die.

stämmig ['ʃtɛmɪç] ⟨Adj.; nicht adv.⟩ [eigtl. = wie ein Stamm (1)]: kräftig, athletisch gebaut u. meist untersetzt, gedrungen: ein -er Mann; Eine gedrungene, -e Schwester (Sebastian, Krankenhaus 57); -e (kräftige) Beine, Arme; als Hochspringer ist er zu s. [gebaut]; ⟨Abl.:⟩ **Stämmigkeit**, die; -.

Stammler ['ʃtamlɐ], der; -s, - (Med.): jmd., der stammelt (2).

Stamokap ['ʃtaːmokap], der; -s (Jargon): staatsmonopolistischer Kapitalismus ↑staatsmonopolistisch).

Stampe ['ʃtampə], die; -, -n [zu niederd. stampen = stampfen, urspr. = Tanzlokal niederen Ranges; älter auch = Stamperl] (landsch., bes. berlin., oft abwertend): Lokal, Gaststätte, Kneipe; **Stampede** [stam'peːdə, ʃt..., engl.: 'stæmpiːd], die; -, -n, bei engl. Aussprache: -s [engl.-amerik. stampede < span. (mex.) estampida, aus dem Dtsch., verw. mit ↑stampfen]: wilde Flucht einer in Panik geratenen [Rinder]herde; **Stamper** ['ʃtampɐ], der; -s, - (landsch.): svw. ↑Stamperl; **Stamperl** ['ʃtampɐl], das; -s, -n [zu bayr., österr. stampern = stampfen, eigtl. = Glas, das auf den Tisch „aufgestampft" werden kann] (südd., österr.): kleines, massives [Schnaps]glas ohne Stiel.

Stampf-: ~**asphalt**, der: (heute nicht mehr verwendeter) Asphalt einer bestimmten feinkörnigen Art, der erhitzt, verteilt u. gestampft als Belag auf die Straßen aufgebracht wird; ~**beton**, der: durch Stampfen verdichteter Beton. ~**gerät**, das (Technik): svw. ↑Stampfer; ~**kartoffeln** ⟨Pl.⟩ (landsch.): svw. ↑Kartoffelbrei.

Stampfe ['ʃtampfə], die; -, -n: Werkzeug, Gerät zum Stampfen (2 a); **stampfen** ['ʃtampfn̩] ⟨sw. V.⟩ [mhd. stampfen, ahd. stampfōn]: **1. a)** heftig u. laut den Fuß auf den Boden treten, mit Nachdruck auftreten ⟨hat⟩: mit dem Fuß auf den Boden/(auch:) den Boden s.; vor Ärger, Trotz, Zorn mit den Füßen s.; die Pferde stampften mit ihren Hufen; man hörte die stampfenden Hufe der Herde; **b)** sich stampfend (1 a) fortbewegen, irgendwohin bewegen ⟨ist⟩: er stampfte [mit schweren Schritten] auf die andere Straßenseite, durch den Schnee, durchs Zimmer; **c)** durch Stampfen (1 a) angeben, verdeutlichen ⟨hat⟩: er stampfte mit dem Fuß, mit dem Stiefel den Takt; er versuchte mit beiden Füßen den Rhythmus zu s.; **d)** sich durch Stampfen (1 a)

von etw. befreien ⟨hat⟩: vor der Tür stampften sie sich den Schnee, den Schmutz von den Stiefeln. **2.** ⟨hat⟩ **a)** durch Stampfen (1 a) mit dem Fuß, durch kräftige, von oben nach unten geführte Schläge, Stöße mit einem Gerät zusammendrücken, -pressen, feststampfen: Sauerkraut s.; den lockeren Schnee, die Erde s.; Wände aus gestampftem Lehm; **b)** durch kräftige, von oben nach unten geführte Schläge, Stöße mit einem Gerät zerkleinern: die Kartoffeln [zu Brei] s.; **c)** durch Stampfen (2 a) irgendwohin bewegen, befördern: die Pfähle werden in den Boden gestampft. **3.** ⟨hat⟩ **a)** mit wuchtigen Stößen, laut stoßendem, klopfendem Geräusch arbeiten, sich bewegen: die Maschinen, Motoren stampfen; das stampfende Geräusch eines Eisenbahnzuges; ⟨subst.:⟩ er hörte das schwere, dumpfe, rhythmische Stampfen aus der Fabrikhalle; **b)** ⟨Seemannsspr.⟩ sich in der Längsrichtung heftig auf u. nieder bewegen: das Schiff stampfte [im heftigen Seegang]; ⟨Abl.:⟩ **Stampfer**, der; -s, -: **1.** (Technik) (als Werkzeug od. Maschine ausgeführtes) Gerät zum Feststampfen von Steinen, Erde, Straßenbelag o. ä. **2.** zum Zerquetschen, Zerstampfen von bestimmten Speisen, bes. Kartoffeln, dienendes einfaches Küchengerät, das aus einem Stiel mit einem, keulenartig verdicktem od. einem metallenen durchbrochenen Ende besteht. **3.** (seltener) svw. ↑Stößel.

Stampiglie [ʃtam'piljə, ...'piːljə], die; -, -n [ital. stampiglia, vgl. Estampe] (österr.): **a)** Gerät zum Stempeln, Stempel; **b)** Abdruck eines Stempels: -n fälschen.

stand [ʃtant]: ↑stehen; **Stand** [-], der; -[e]s, Stände [ʃtɛndə; mhd. stant = das Stehen, Ort des Stehens; zu mhd. standen, ahd. stantan, zu ↑stehen]: **1.** ⟨o. Pl.⟩ **a)** das aufrechte Stehen [auf den Füßen]: einen/keinen guten, sicheren S. auf der Leiter haben; vom Reck in den S. springen (Turnen; auf dem Boden in aufrechter Haltung zum Stehen kommen); Ü keinen guten S. bei jmdm. haben (ugs., nicht wohl gelitten sein); Wohlwollen, sondern eher mit Nachteilen o. ä. durch ihn rechnen können); bei jmdm., gegen jmdn. einen harten, schweren, keinen leichten S. haben (ugs., nur schwer behaupten, durchsetzen können); * **aus dem S.** [heraus] (ugs.: ↑Stegreif): das kann ich [so] aus dem S. nicht sagen; **b)** das Stillsehen, das Sich-nicht-Bewegen: aus dem S. (ohne Anlauf) auf die Bank springen; aus dem S. spielen (Fußball; sich dem Ball zuspielen, ohne die Position zu ändern); den Motor im S. laufen lassen. **2. a)** ⟨Pl. ungebr.⟩ Platz zum Stehen; Standplatz: der S. eines Jägers, Schützen, Beobachters; der Bergsteiger schlägt sich einen S. [in das Eis]; vor dem Bahnhof ist ein S. für Taxen; Wild hat einen bestimmten S. (Jägerspr.; Platz, an dem es sich am liebsten aufhält); **b)** kurz für ↑Schießstand; **c)** kurz für ↑Führerstand: Fahrgäste dürfen den S. des Lokführers nicht betreten. **3.** ⟨Vkl. ↑Ständchen⟩ **a)** [für eine begrenzte Zeit] entsprechend her-, eingerichtete Stelle (z. B. mit einem Tisch), an der etw. [zum Verkauf] angeboten wird: ein S. mit Gemüse, Blumen, Käse, Gewürzen; ein S. mit Informationsmaterial; während des Wahlkampfs hatten alle Parteien Stände in den der Fußgängerzone; jeder Händler hat [in der Halle, auf dem Markt] seinen festen S.; er besuchte während der Messe die Stände verschiedener Firmen, Verlage; **b)** kleiner, abgeteilter Raum eines Stalls; Box (1). **4.** ⟨o. Pl.⟩ **a)** im Ablauf einer Entwicklung zu einem bestimmten Zeitpunkt erreichte Stufe: der augenblickliche S. der Geschäfte, der Aktien, der Papiere ist gut; eine Neuerung ist bei diesem S. der Dinge nicht zu empfehlen; nach dem neu[e]sten S. der Forschung ...; er war sehr laufend über den S. der Verhandlungen, des Spiels, des Wettkampfs informiert; **b)** Beschaffenheit, Verfassung, Zustand, in dem sich jmd., etw. zu einem bestimmten Zeitpunkt befindet: den S. der Unschuld hat der Mensch ... verloren (Gruhl, Planet 291); er hat diese Serie auf den neuesten S. gebracht; das Auto, der Wagen ist gut im Stand[e]/in gutem Stand[e]; etw. in den alten S., in seinen früheren Stand[e] [ver]setzen; jmdn. in den vorigen S. zurückversetzen (jur.; jmdm. auf Grund eines Gerichtsbeschlusses o. ä. einen ihm vorher aberkannten Rechtsstatus wieder zuerkennen); * **in den [heiligen] S. der Ehe treten** (geh.; heiraten); **c)** zu einem bestimmten Zeitpunkt erreichte, gemessene Menge, Größe, Höhe: die Flutwelle hat ihren höchsten S. erreicht; den S. des Wassers [im Kessel], des Thermometers, des [Kilo-meter]zählers ablesen; den S. der Kasse, der Finanzen prüfen; er richtet sich nach dem S. der Sonne, des Mondes [am Himmel] (dem Winkelabstand vom Horizont). **5. a)**

⟨o. Pl.⟩ kurz für ↑Familienstand: bitte Name und S. ange-
ben; **b)** kurz für ↑Berufsstand: der S. der Arbeiter; dem
S. der Handwerker, Kaufleute angehören; **c)** *gegenüber
anderen verhältnismäßig abgeschlossene Gruppe, Schicht in
einer hierarchisch gegliederten Gesellschaft* (1): die unteren,
niederen, hohen Stände; einen S. bilden; Leute gebildeten
-es; er hat unter seinem S. geheiratet; Dieser Hitler - ...
Plebejer, nicht von S. *(kein Adliger;* K. Mann, Wendepunkt
251); der S. des Adels, der Geistlichkeit; der arbeitende,
der geistliche S.; * **der dritte S.** (hist.; *das Bürgertum neben
Adel u. Geistlichkeit;* nach frz. le tiers état); **d)** ⟨Pl.⟩ (hist.)
Vertreter der Stände (5 c) *in staatlichen, politischen Körper-
schaften des Mittelalters u. der frühen Neuzeit:* die Stände
versammelten sich. **6.** (schweiz.) svw. ↑Kanton. **7.** (Jägerspr.)
Bestand an Wild im Revier. **8.** kurz für ↑Blütenstand.
st̲a̲nd-, Stand-: ⟨bein, das: **a)** (bes. Sport) *Bein, auf dem
man steht;* **b)** (Kunstwiss.) *Bein, das im Kontrapost die
Hauptlast des Körpers trägt* (Ggs.: Spielbein b); **~bild,**
das: **1.** svw. ↑Statue. **2.** (Film) svw. ↑~foto; **~fähig** ⟨Adj.;
o. Steig.; nicht adv.⟩: *fähig zu stehen;* **~fest** ⟨Adj.⟩: **1.**
fest, sicher stehend: eine Getreidesorte mit -en Halmen;
die Leiter ist nicht s.; Ü er ist nicht mehr ganz s. *(leicht
betrunken).* **2.** (Technik) *(von Materialien) einer längeren
Belastung standhaltend,* dazu: **~festigkeit,** die: **1.** *fester,
sicherer Stand:* einer Getreidesorte S. anzüchten; Ü mit
seiner S. ist es nicht weit her *(er verträgt nicht viel Alkohol).*
2. svw. ↑Standhaftigkeit; **~fläche,** die: **1. a)** *Fläche, auf
der etw. steht:* die S. ist für diese Möbel nicht groß genug;
b) *Fläche für einen Stand* (3 a). **2.** *Fläche, Seite eines Ge-
genstandes, auf der er steht:* eine Vase mit runder S.; **~foto,**
das (Film): *(bei Filmaufnahmen) Foto, das Kostümierung
u. Arrangement jeder Kameraeinstellung festhält;* vgl. **~fuß,** der:
vgl. **~bein** (a); **~fußball,** der (Jargon): vgl. **~spiel; ~gas,**
das (Kfz.-T.): vom ↑Handgas (2). **~geld,** das: svw. ↑Markt-
geld; **~gerät,** das: *Fernsehgerät mit einem dazugehörigen
Fuß od. Gestell, auf dem es auf dem Boden steht;* **~gericht,**
das: *rasch einberufenes Militärgericht, das Standrecht aus-
übt;* **~glas,** das ⟨Pl. -gläser⟩: *Meßzylinder;* **~halten** ⟨st. V.;
hat⟩: **1.** *sich als etw. erweisen, das etw. aushält, einer Bela-
stung o. ä. widerstehen vermag:* die Brücke hielt stand;
die Deiche hatten [der Flut] standgehalten; die Tür konn-
te dem Anprall nicht s.; Ü wird sie diesen seelischen Bela-
stungen s.?; einer Kritik s. **2.** *jmdm., einer Sache erfolgreich
widerstehen:* den Angriffen des Gegners [nur mühsam]
s.; die Männer hielten stand, bis Verstärkung kam; sie
hat allen Versuchungen standgehalten; imdn. Blick[en] s.
(nicht ausweichen); **~hochsprung,** der (Leichtathletik): vgl.
~sprung; ~kampf, der (Budo, Ringen): *Kampf, der im
Stehen ausgetragen wird;* **~lampe,** die (schweiz.): svw.
↑Stehlampe; **~laut,** der (Jägerspr.): *anhaltendes Bellen eines
Hundes, wenn er ein gehetztes Tier stellt;* **~leitung,** die
(bes. Rundfunk.): *für eine gewisse Zeit od. auf Dauer
gemietete Telefonleitung zwischen zwei festen Punkten* (z. B.
Studios eines Sendebereichs): eine S. schalten; **~leuchte,**
die: svw. ↑Parkleuchte; **~licht,** das ⟨Pl. -er⟩: **1.** ⟨o. Pl.⟩
*verhältnismäßig schwache Beleuchtung eines Kraftfahrzeugs,
die beim Parken im Dunkeln eingeschaltet wird.* **2.** ⟨meist
Pl.⟩ (schweiz.) svw. ↑Begrenzungslicht; **~linie,** die (Seew.):
*(in der Navigation) durch Peilung ermittelte Linie, auf
der sich das peilende Schiff befindet;* **~miete,** die: svw.
↑Marktgeld; **~ort,** der ⟨Pl. -e⟩: **1.** *Ort, Punkt, an dem
jmd., etw. steht, sich gerade befindet:* seinen S. wechseln;
von seinem S. aus konnte er das Haus nicht sehen; der
S. eines Betriebes; den Katalog dem S. eines Buches
ermitteln; diese Pflanze braucht einen sonnigen S.; Ü jmds.
politischen S. kennen. **2.** (Milit.) *Ort, in dem Truppenteile,
militärische Dienststellen, Einrichtungen u. Anlagen ständig
untergebracht sind;* Garnison (1), dazu: **~älteste,** der
(Milit.): vgl. ~ortkommandant, **~bestimmung,** die, **~ort-
faktor,** der (Wirtsch.): *Faktor, der für die Wahl eines Stand-
orts* (1) *für einen industriellen Betrieb o. ä. maßgebend ist,*
~ortkatalog, der (Buchw.): *Katalog, der über den Standort
der Bücher Auskunft gibt;* **~ortkommandant,** der (Milit.):
jmd., der im Bereich des Standorts (2) *Befehlsbefugnis hat:*
zum S. ernannt werden, **~ortübungsplatz,** der; **~pauke,**
die [urspr. studentenspr. Verstärkung von ↑Standrede]
(ugs.): *Strafpredigt:* jmdm. eine S. halten; **~photo,** das:
↑~foto; **~platz,** der: vgl. ~Stand (2 a): ↑Stand (2 a). **~punkt,** der: **1.**
(selten) svw. ↑Stand (2 a): von diesem S. hat man einen
guten Rundblick; Ü vom wissenschaftlichen, politischen

S. aus; er betrachtet die Dinge nur vom S. des Arbeitgebers.
2. *bestimmte Einstellung, mit der man etw. sieht, beurteilt:*
ein richtiger, vernünftiger, überholter S.; einen falschen
S. haben, vertreten; imds. S. nicht teilen können; auf dem
S. stehen, sich auf den S. stellen, daß ...; das ist doch
kein S.! *(so darf man nicht denken, sich nicht verhalten);*
* **jmdm. den S. klarmachen** (ugs.; *jmdn. zurechtweisen, indem
man ihm nachdrücklich seine Auffassung von etw. darlegt*);
~quartier, das: *feste Unterkunft für eine längere Zeit an
einem bestimmten Ort, von dem aus Wanderungen, Streifzü-
ge, Fahrten o. ä. unternommen werden können;* **~recht,** das
⟨o. Pl.⟩ [Soldatenspr. urspr. für kurze (eigtl. = im Stehen
durchgeführte) Gerichtsverfahren]: *(in bestimmten Situa-
tionen vom Militär wahrgenommenes) Recht, nach verein-
fachten Strafverfahren Urteile (bes. das Todesurteil) zu
verhängen u. zu vollstrecken,* dazu: **~rechtlich** ⟨Adj.; o.
Steig.; nicht präd.⟩: eine -e Exekution; jmdn. s. erschießen;
~rede, die [eigtl. = im Stehen angehörte, kurze (Grab)rede]
(selten): vgl. ~pauke; **~seilbahn,** die: *Seilbahn, deren Wagen
auf Schienen am Boden laufen;* **~sicher** ⟨Adj.⟩: svw. ↑~fest
(1): eine -e Leiter, dazu: **~sicherheit,** die ⟨o. Pl.⟩; **~spiegel,**
der: *mit einer Stütze (an der Rückseite), einem Gestell
mit Füßen versehener Spiegel, der selbständig steht;* **~spiel,**
das (bes. Fußball Jargon): *Spiel, bei dem sich die Spieler
den Ball zuspielen, ohne viel zu laufen;* **~sprung,** der (Leicht-
athletik): *Sprung ohne Anlauf;* **~spur,** die: *durch eine Mar-
kierung gekennzeichneter Teil einer Fahrbahn neben der
Fahrspur zum Halten im Notfall;* **~stoß,** der (Kugelstoßen):
vgl. **~sprung; ~uhr,** die: *Pendeluhr in einem hohen, schma-
len, auf dem Boden stehenden Gehäuse;* **~vermögen,** das:
*Fähigkeit, etw. durchzustehen; Kraft, sich nicht erschüttern
zu lassen:* dieser Politiker hat kein S.; **~versuch,** der (Tech-
nik): *Versuch zur Prüfung der Standfestigkeit eines Mate-
rials;* **~vogel,** der (Zool.): *Vogel, der während des ganzen
Jahres in der Nähe seines Nistplatzes bleibt;* **~waage,** die
(Gymnastik, Turnen): *Übung, bei der man sich auf ge-
strecktem Bein steht, während man den Oberkörper nach
vorn beugt u. das andere Bein gestreckt nach hinten anhebt,
bis dieses zusammen mit dem Armen eine waagerechte Linie
bildet:* in die S. gehen; **~weitsprung,** der (Leichtathle-
tik): vgl. ~sprung; **~wild,** das (Jägerspr.): *Haarwild, das
innerhalb eines Reviers bleibt;* **~zeit,** die (Technik): *Zeit,
während deren man mit einer Maschine, einem Material
o. ä. arbeiten kann, ohne daß Verschleißerscheinungen auf-
treten.*

¹**Standard** ['ʃtandart, auch: 'st...], der; -s, -s [engl. standard,
eigtl. = Standarte, Fahne (einer offiziellen Institution)
< afrz. estandart, ↑Standarte]: **1.** *etw., was als mustergültig,
modellhaft angesehen wird u. nach dem sich anderes richtet;
Richtschnur, Maßstab, Norm:* verbindliche, international
festgelegte -s. **2.** *im allgemeinen Qualitäts- u. Leistungsni-
veau erreichte Höhe:* ein hoher S. der Bildung; der techni-
sche, soziale S. der Industriegesellschaft; Fernsehen, Tele-
fon, Kühlschrank und Waschmaschine gehören heute
zum S. *(zur Grundausstattung)* eines Haushalts. **3.**
(Fachspr.) svw. ↑Normal (1). **4.** (Münzk.) *(gesetzlich fest-
gelegter) Feingehalt einer Münze;* ²**Standard** ['stændəd],
das; -s, -s (Jargon): *zum festen Repertoire eines Jazzband
gehörendes klassisches Musikstück:* The S. der Band war
der „St. Louis Blues".

Standard-, St̲andard-: **~abweichung,** die (Statistik): *mitt-
lere Abweichung der Streuung;* **~ausrüstung,** die: *allgemein
übliche u. gängige Ausrüstung;* **~beispiel,** das; **~werk;**
~brief, der: *der Norm der Post entsprechender Brief mit
bestimmten Mindest- u. Höchstmaßen;* **~farbe,** die: vgl.
~ausrüstung; **~form,** die: vgl. ~ausrüstung; **~kalkulation,**
die (Wirtsch.): *mit Standardkosten u. Standardkostenrech-
nung operierende Art der Kalkulation;* **~klasse,** die (Sport):
Klasse (4, 5), *die bestimmten Beschränkungen unterliegt,
nicht offene Klasse;* **~kosten** ⟨Pl.⟩ (Wirtsch.): *unter bestimm-
ten normierten Gesichtspunkten ermittelte u. in die Planko-
stenrechnung einbezogene Kosten,* dazu: **~kostenrechnung,**
die (Wirtsch.): vgl. ~werk; **~lösung,** die: vgl. ~werk; **~modell,**
das; **~ausrüstung u. ~nerz,** der. spr: *Handelsname in Naturfarbe
gezüchteten Minks;* **~papiere** ⟨Pl.⟩ (Börsenw.): *Aktien der
wichtigsten Gesellschaften, die am häufigsten gehandelt werden;*
~preis, der (Wirtsch.): *fester (durchschnittlicher) Verrech-
nungspreis;* **~sorte,** die: vgl. ~ausrüstung; **~sprache,** die
(Sprachw.): *die über den Mundarten, lokalen Umgangsspra-
chen u. Gruppensprachen stehende allgemeinverbindliche*

Sprachform [die die politische, kulturelle u. wissenschaftliche Entwicklung trägt]; Hoch-, Nationalsprache, dazu: ~**sprachlich** ⟨Adj.; o. Steig.⟩; ~**tanz,** der ⟨meist Pl.⟩: *für den Turniertanz festgelegter Tanz* (langsamer Walzer, Tango, Slowfox, Wiener Walzer u. Quickstep); ~**typ,** der: vgl. ~**ausrüstung;** ~**werk,** das: *grundlegendes u. daher zum festen Bestand gehörendes Werk (eines Fachgebiets);* ~**zeit,** die: svw. ↑Normalzeit.

Standardisation [ʃtandardizaˈtsjoːn, auch: st...], die; -, -en [engl. standardization, zu: to standardize, ↑standardisieren]: *Vereinheitlichung nach einem [genormten] Muster;* **standardisieren** [...diˈziːrən] ⟨sw. V.; hat⟩ [engl. to standardize, zu: standard, ↑¹Standard]: *[nach einem genormten Muster] vereinheitlichen; normen:* Leistungen s.; standardisierte Bauelemente; ⟨Abl.:⟩ **Standardisierung,** die; -, -en.

Standarte [ʃtanˈdartə], die; -, -n [mhd. stanthart < afrz. estandart = Feldzeichen, aus dem Germ.]: **1. a)** (Milit. früher) *[kleine, viereckige] Fahne einer Truppe:* *bei der S. bleiben (veraltet; [von einer Ehefrau] treu sein);* **b)** *[kleine, viereckige] Fahne als Hoheitszeichen eines Staatsmannes* (z. B. am Auto). **2.** (ns.) *Einheit von SA u. SS.* **3.** (Jägerspr.) *Schwanz des Fuchses u. des Wolfs;* ⟨Zus. zu 2:⟩ **Standartenführer,** der (ns.), zu 1 b: **Standartenträger,** der.

Ständchen [ˈʃtɛntçən], das; -s, - [2: weil im Stehen gespielt od. gesungen wird]: **1.** ↑Stand (3). **2.** *Musik, die jmdm. aus einem besonderen Anlaß vor seinem Haus, seiner Wohnung dargebracht wird, z. B. um ihn zu ehren od. ihm eine Freude zu machen:* jmdm. ein S. bringen; **Stande** [ˈʃtandə], die; -, -n [mhd. stande, ahd. standa] (landsch., bes. schweiz.): *Faß; Bottich;* **stände** [ˈʃtɛndə]: ↑stehen; **Stände:** Pl. von ↑Stand (2, 3, 6–8).

Stände-: ~**haus,** das (hist.): *Versammlungsort der Stände* (5 d); ~**kammer,** die (hist.): *aus den Ständen* (5 d) *zusammengesetztes Parlament; Gesamtheit der Stände;* ~**ordnung,** die (hist.): *(im Ständestaat) gesellschaftliche Ordnung nach Ständen* (5 c); ~**rat,** der (schweiz.): **a)** ⟨o. Pl.⟩ *Vertretung der Kantone in der Bundesversammlung;* **b)** *Mitglied des Ständerats* (a); ~**recht,** das (hist.): *bestimmte Stände* (5 d) *privilegierendes Recht;* ~**saal,** der (hist.): vgl. ~haus; ~**staat,** der (hist.): *(im späten MA. u. der frühen Neuzeit in Europa) Staatsform, in der die hohen Stände* (5 c) *unabhängige Herrschaftsgewalt u. politische Rechte innehatten;* ~**tag,** der (hist.): *Versammlung der Stände* (5 d); ~**wesen,** das ⟨o. Pl.⟩; ~**versammlung,** die: svw. ↑~tag.

Standen [ˈʃtandn], der; -, - (landsch.): *Stande;* **Stander** [ˈʃtandɐ], der; -s, - [mniederd. stander (↑Ständer), wohl beeinflußt von ↑Standarte]: **1.** *dreieckige [od. gezackte] Flagge (als Hoheits- od. Signalzeichen):* der S. am Wagen des Ministerpräsidenten; das Schiff hat einen blau-grünen S. gesetzt, führt keinen S. **2.** (Seemannsspr.) *(für einen bestimmten Zweck hergerichtetes) Stück Tau, Stück Draht;* **Ständer** [ˈʃtɛndɐ], der; -s, - [(spät)mhd., mniederd. stander, stender (häufig in Zus.) = stehender Gegenstand, Pfeiler; zu mhd. standen, ↑Stand]: **1.** *auf verschiedene Art konstruiertes, frei stehendes Gestell, Vorrichtung, die dazu dient, etw. daran aufzuhängen, etw. aufrecht hineinzustellen o. ä.:* den Mantel an S. (Kleiderständer) aufhängen; die Kerze auf den S. (Kerzenständer) stecken; die Noten liegen auf dem S. (Notenständer); stell bitte das Fahrrad in den S. (Fahrradständer). **2.** (Jägerspr.) *Fuß u. Bein des nicht im Wasser lebenden Federwilds.* **3.** (ugs.) *erigierter Penis:* einen S. bekommen, haben. **4.** (Bauw.) *senkrecht stehender Balken [im Fachwerk].* **5.** (Elektrot.) *feststehender, elektromagnetisch wirksamer Teil einer elektrischen Maschine;* ⟨Zus. zu 1:⟩ **Ständerlampe,** die (schweiz.): svw. ↑Stehlampe, **Ständerpilz,** der: *in sehr vielen Arten vorkommender Pilz, der seine Sporen auf spezialen Fruchtkörpern bildet, die auf dafür bestimmten Trägern wachsen.*

standes-, Standes-: ~**amt,** das: *Behörde, die Geburten, Eheschließungen, Todesfälle o. ä. beurkundet,* dazu: ~**amtlich** ⟨Adj.; o. Steig.; nicht präd.⟩: *durch das Standesamt, den Standesbeamten [vollzogen]:* eine -e Trauung; s. getraut werden; ~**beamte,** der: *Beamter, dem Beurkundungen, Eintragungen o. ä. auf dem Standesamt obliegen;* ~**bewußt** ⟨Adj.⟩: *sich der Zugehörigkeit zu einem bestimmten Stand* (5 b, c) *bewußt u. entsprechend handelnd u. sich verhaltend,* dazu: ~**bewußtsein,** das: vgl. Esprit de corps; ~**dünkel,** der (abwertend): *auf Grund von jmds. Zugehörigkeit zu einem bestimmten Stand* (5 b, c) *vorhandener Dünkel;* ~**ehre,**

die (veraltet): *einem bestimmten Stand* (5 b, c) *zukommende Ehre;* ~**fall,** der (österr.): *vom Standesamt zu beurkundendes Vorkommnis;* ~**gefühl,** das: *emotionelles Selbstverständnis eines Standes* (5 b, c); ~**gemäß** ⟨Adj.⟩: *dem [höheren] sozialen Stand* (5 c), *Status entsprechend:* eine -e Heirat; s. auftreten; als s. gelten; ~**herr,** der (früher): *Angehöriger bestimmter Gruppen des hohen Adels (nach 1806 der mediatisierten Reichsstände mit besonderen Privilegien),* dazu: ~**herrlich** ⟨Adj.; o. Steig.⟩, ~**herrschaft,** die; ~**kultur,** die: *spezifische Kultur eines Standes* (5 c); ~**matrikel,** die (österr. Amtsspr.): *Verzeichnis des Personenstands;* ~**organisation,** die: vgl. Berufsorganisation; ~**person,** die (früher): *Person hohen Standes* (5 c); ~**privileg,** das ⟨meist Pl.⟩: *Privileg auf Grund der Zugehörigkeit zu einem höheren Stand* (5 c); ~**recht,** das ⟨meist Pl.⟩ (früher): *Gesamtheit aller Rechte der Angehörigen eines Standes* (5 c); ~**register,** das: *Register des Standesamts, in das Geburten u. a. eingetragen werden;* ~**schranke,** die ⟨meist Pl.⟩: *Schranke, Unterschied zwischen den Ständen* (5 c); ~**sprache,** die: *Sprache eines Berufsstandes;* ~**unterschied,** der: vgl. ~schranke; ~**vorrecht,** das: svw. ↑~privileg; ~**vorurteil,** das: *Vorurteil, das jmd. auf Grund seiner Zugehörigkeit zu einem bestimmten Stand* (5 c) *gefaßt hat;* ~**würde,** die (früher): *mit einem Stand* (5 c) *verbundene Würde,* dazu: ~**würdig** ⟨Adj.⟩; ~**zugehörigkeit,** die.

standhaft [ˈʃtanthaft] ⟨Adj.; -er, -este⟩: *(bes. gegen Anfeindungen, Versuchungen o. ä.) fest zu seinem Entschluß stehend; in gefährdeter Lage nicht nachgebend; ausdauernd, beharrlich im Handeln, Erdulden o. ä.:* ein -er Mensch; s. sein, bleiben; sich s. weigern [etw. zu tun]; sie ertrug s. ihr Leid; Schicksal; ⟨Abl.:⟩ **Standhaftigkeit,** die; -: *standhaftes Wesen, Verhalten;* **ständig** [ˈʃtɛndɪç] ⟨Adj.; o. Steig.; nicht präd.⟩: **1.** *sehr häufig, regelmäßig od. [fast] ununterbrochen wiederkehrend, andauernd:* ihre -e Nörgelei; mit jmdm. in -er Feindschaft, Rivalität leben; er stand unter -em Druck; wir haben s. Ärger mit ihm; er ist s. unterwegs; der Verkehr auf den Straßen wächst s., nimmt s. zu. **2.** ⟨nur attr.⟩ *eine bestimmte Tätigkeit dauernd ausübend:* der -e Ausschuß tagte; er hat einen Stab -er Mitarbeiter, -es Mitglied einer Körperschaft sein; **b)** *dauernd, sich nicht ändernd, fest:* unser -er Aufenthalt, Wohnsitz; ein -es Einkommen haben.

Standing [ˈstɛndɪŋ], das; -s [engl. standing, zu: to stand = stehen] (selten): *Rang, Ansehen:* den S. der deutschen Wirtschaft in der Welt (Spiegel 4, 1975, 24).

ständisch [ˈʃtɛndɪʃ] ⟨Adj.; Steig. ungebr.⟩: **1.** *die Stände betreffend; von den Ständen herrührend:* das -e Prinzip, die -e Ordnung. **2.** (schweiz.) *aus den Ständen* (6) *kommend, sie betreffend:* -e Kommission; **ständlich** ⟨Adj.; o. Steig.⟩ (schweiz.): *den Stand* (5 b) *betreffend; ständisch* (1).

Stange [ˈʃtaŋə], die; -, -n [mhd. stange, ahd. stanga] ⟨Vkl. ↑Stängelchen, Stänglein⟩ *langes, meist rundes Stück Holz, Metall o. ä., das im Verhältnis zu seiner Länge relativ dünn ist:* eine lange, hölzerne S.; eine S. aus Eisen; er hielt sich an der S. fest; die Würste hängen an einer S. aufgereiht; die Bohnen ranken sich an den -n hoch; sie saßen da wie die Hühner auf der S.; das Boot mit einer S. abstoßen; Ü er/sie ist eine lange S. (ugs. abwertend; ↑Bohnenstange); ** jmdm. die S. halten* (1. *jmdm. nicht im Stich lassen, sondern für ihn eintreten u. fest zu ihm stehen;* im MA. konnte im gerichtlichen Zweikampf der Unterlegene vom Kampfrichter mit einer Stange geschützt werden. 2. bes. schweiz.; *es jmdm. gleichtun;* Die beiden folgenden Wendungen beziehen sich wohl auf das Fechten mit Spießen (= Stangen), bei denen die Waffe des Gegners durch geschicktes Parieren gleichsam festgehalten wurde od. man den eigenen Spieß immer hart an den des Gegners hielt); *jmdn. bei der S. halten (bewirken, daß jmd. eine [begonnene] Sache zu Ende führt); bei der S. bleiben (eine [begonnene] Sache nicht aufgeben, sondern zu Ende führen); von der S.* (ugs.; *nicht nach Maß gearbeitet, sondern als fertige [Konfektions-, Massen]ware produziert;* nach den Stangen, an denen in Bekleidungsläden die Textilien hängen): ein Anzug von der S.; Kleidung von der S. kaufen; Da war nichts Besonderes ... Ein Mann von der S. (*ein Durchschnittsmensch;* Weber, Tote 190); **b)** *in bestimmter Höhe waagerecht an der Wand (eines Übungsraums) angebrachte Stange* (1 a) *für das Training von Ballettänzern od. für gymnastische Übungen;* **c)** kurz für ↑Kletterstange: die Schüler kletterten an den -n; **d)** (beim Springreiten) *Auflage auf dem Hindernis.* **2. a)** ⟨Vkl. ↑Stängelchen, Stäng-

lein⟩ *in seiner Form einer Stange* (1 a) *ähnliches Stück von etw.:* eine S. Zimt, Vanille, Lakritze; bring bitte zwei -n Weißbrot mit; magst du noch ein paar -n Spargel?; wo ist die S. Siegellack?; Schwefel in -n; eine S. *(eine bestimmte Anzahl aneinandergereihter u. so verpackter Schachteln)* Zigaretten; **eine [hübsche, schöne usw.] S. Geld** (ugs.; *sehr viel Geld;* bezog sich urspr. auf die in länglichen Rollen verpackten Münzen); **eine [ganze] S.** (ugs.; *eine [ganze] Menge*): das kostet wieder eine S.; **eine S. angeben** (ugs.; *sehr prahlen, großtun*); **eine S. [Wasser] in die Ecke stellen** (salopp; *[von Männern] stehend urinieren;* urspr. wohl Soldatenspr.); b) (landsch.) *zylindrisches Glas [für Altbier u. Kölsch]*. **3.** (bes. landsch.) svw. ↑Deichsel: die S. ist gebrochen; ** einem Pferd die -n geben* (Trabrennen; *einem Pferd im Finish freien Lauf lassen*). **4.** *der im Maul des Tieres liegende Teil der Kandare*. **5.** (derb) *erigierter Penis*. **6.** ⟨meist Pl.⟩ (Jägerspr.) *linker od. rechter Teil des Geweihs od. Gehörns;* **Stängelchen** ['ʃtɛŋlçən], das; -s, -: ↑Stange (1 a, 2 a).

stangen-, Stangen-: ∼**bohne,** die: *Gartenbohne, die als hohe, an einer Stange rankende Pflanze wächst;* ∼**bohrer,** der: *Holzbohrer* (1) *mit Windungen einem längeren glatten Stück bis zur Spitze;* ∼**brot,** das: *Brot in Form einer Stange* (1 a); ∼**förmig** ⟨Adj.; o. Steig.; nicht adv.⟩; ∼**gerüst,** das (Bauw.): ∼**holz,** das: **1.** *Holz in Stangen* (1 a) *od. für Stangen.* **2.** (Forstw.) *dem Jungholz folgende Entwicklungsstufe des Baumbestands, in der die einzelnen Stämme einen bestimmten Durchmesser haben u. die unteren Äste bereits entfernt sind;* ∼**käse,** der: *Hand- od. Bauernkäse in Form einer Stange* (1 a); ∼**pferd,** das: *jedes Pferd (eines Gespanns), das unmittelbar an der Stange* (3) *geht;* ∼**reiter,** der: *jmd., der auf einem Stangenpferd reitet;* ∼**seezeichen,** das (Seew.): *in den Grund gerammte Stange* (1 a) *mit einem Reisigbündel, Bündel aus Ruten an der Spitze, die die Tiefe eines Fahrwassers anzeigt;* ∼**spargel,** der: *nicht in Stücke geschnittener, nicht zerkleinerter Spargel* (2).
Stänglein ['ʃtɛŋlain], das; -s, -: ↑Stange (1 a, 2 a).
Stanitzel ['ʃtaˈnɪtsḷ], das; -s, - [mundartl. Entstellung von veraltet bayr.-österr. Scharmützel (unter Einfluß von slowak. kornut = Tüte) < ital. scartoccio, Nebenf. von: cartoccio, ↑Kartusche] (bes. österr.): *spitze Tüte.*
stank [ʃtaŋk]: ↑stinken; **Stank** [-], der; -[e]s [mhd. stanc, ↑Gestank]: **1.** (ugs.) *Zank, Ärger:* S. machen; es gibt S. **2.** (selten) svw. ↑Gestank: Im Konzentrationslager ... mit zwei Dutzend Menschen in S. und Kälte (St. Zweig, Schachnovelle 53); **stänke** ['ʃtɛŋkə]: ↑stinken; **Stänker** ['ʃtɛŋkɐ], der; -s, -: **1.** (seltener) svw. ↑Stänkerer: so ein S.! **2.** (Jägerspr.) *Iltis;* **Stänkerei** [ʃtɛŋkəˈrai], die; -, -en (abwertend) *[dauerndes] Stänkern:* es gäbt keine mit ihm. Ich mag so was nicht (Fallada, Jeder 100); **Stänkerer,** der; -s, -: *jmd., der [dauernd] stänkert;* **stänkerig** ⟨Adj.; o. Steig. u. adv.⟩ (ugs. abwertend): *stänkernd;* **stänkern** ['ʃtɛŋkɐn] ⟨sw. V.; hat⟩ [eigtl. = Gestank machen, Weiterbildung von mhd. stanken, ahd. stenchen = stinken machen] (ugs.): **1.** (abwertend) *mit jmdm., etw. nicht einverstanden sein u. daher - mehr auf versteckte, nicht offene Art - gegen ihn, dagegen opponieren:* er stänkert schon wieder; sie stänkert im Betrieb mit/(selten:) gegen Kollegen. **2.** (selten) *die Luft mit Gestank verpesten:* mit billigen Zigarren s.; stänkerte [ʃtaŋkrɪç]: ↑stinken?
Stanniol [ʃtaˈni̯oːl], das; -s, -e [zu ↑Stannium]: *dünne, meist silbrig glänzende Folie aus Zinn od. Aluminium.* **Stanniol-:** ∼**blättchen,** das; ∼**folie,** die; ∼**papier,** das. **stanniolieren** [ʃtani̯oˈliːrən], ⟨sw. V.; hat⟩ (selten): *in Stanniol verpacken;* **Stannum** ['ʃtanʊm, 'st...], das; -s [lat. stannum = Mischung aus Blei u. Silber, Zinn]: lat. Bez. für ↑Zinn (chem. Zeichen: Sn).
stantape ['ʃtanta'pe:] (österr. salopp): ↑stante pede [stante'pe:də] = stehenden Fußes] (ugs. scherzh.): *sofort, auf der Stelle (im Hinblick auf etw., was zu unternehmen ist):* s. p. wieder abreisen.
¹Stanze ['ʃtantsə], die; -, -n [ital. stanza, eigtl. = Wohnraum (übertr.): „Wohnraum poetischer Gedanken") < mlat. stantia, zu lat. stāns (Gen.: stantis), 1. Part. von: stāre, ↑Staat] (Verslehre): *Strophe aus acht elfsilbigen jambischen Versen; Oktave* (2); *Ottaverime.*
²Stanze [-], die; -, -n [zu ↑stanzen]: **1.** *Gerät, Maschine zum Stanzen.* **2.** *Prägestempel;* **stanzen** ['ʃtantsn] ⟨sw. V.; hat⟩ [landsch. stanzen, stenzen = stoßen, schlagen, H.

pressen; *durch Pressen in eine bestimmte Form abtrennen, herausschneiden:* Bleche s.; in dieser Halle werden Karosserieteile gestanzt. **2.** *etw. auf, in ein Material prägen:* in das Leder war sein Schriftzug gestanzt. **3.** *durch Stanzen* (1) *hervorbringen, erzeugen:* Löcher s.; eine gestanzte Aufschrift; **Stanzerei** [ʃtantsəˈrai], die; -, -en: **1.** ⟨Pl. selten⟩ (abwertend) *[dauerndes] Stanzen.* **2.** *Betrieb, in dem gestanzt wird;* **Stanzform,** die; -, -en; **Stanzmaschine,** die; -, -n: svw. ↑²Stanze (1).
Stapel ['ʃta:pl], der; -s, - [aus dem Niederd. < mniederd. stapel = (Platz für) gestapelte Ware, niederd. Form von ↑Staffel]: **1.** a) *[ordentlich] aufgeschichteter Stoß, Haufen einer Menge gleicher Dinge; Menge [ordentlich] übereinandergelegter gleicher Dinge* ein hoher, kleiner S. Holz, Wäsche, Bücher; der ganze S. [Kisten] kippte um; drei S. [von] Dosen; einen S. Holz [auf]schichten; auf dem Tisch lagen Drucksachen und Prospekte in -n; b) *Platz od. Gebäude für die Stapelung von Waren.* **2.** (Schiffbau) *Unterlage aus Balken, Holzklötzen od. -keilen, auf der das Schiff während des Baus ruht:* das Schiff liegt noch auf dem S.; ** (ein Schiff) auf S. legen* (↑²Kiel 1 a); *vom S. laufen ([vom neu gebauten Schiff] zu Wasser gelassen werden); vom S. lassen* (1. *[ein neu gebautes Schiff] zu Wasser lassen.* 2. ugs. abwertend; *etw. von sich geben [was bei anderen] auf (spöttische) Ablehnung stößt]:* er ließ alberne Witze, eine langweilige Ansprache vom S. **3.** (Textilind.) *Länge der Faser eines noch zu spinnenden Materials.* **4.** (im Fell von Schafen) *mehrere bzw. durch die Kräuselung des Fells verbundene Haarbüschel.*
stapel-, Stapel-: ∼**faser** (Textilind.): *Faser, die zum Verspinnen in eine bestimmte Länge geschnitten ist;* ∼**glas,** das ⟨Pl. -gläser⟩: *Glas, das sich mit anderen der gleichen Sorte gut stapeln* (1) *läßt;* ∼**holz,** das: svw. ↑Klafterholz; ∼**lauf,** der: *das Hinabgleiten eines neu gebauten Schiffs vom Stapel* (2), *von der Helling ins Wasser;* ∼**platz,** der: *Platz für die Stapelung von Waren;* ∼**recht,** das (hist.): *(im MA. manchen Städten vom Landesherrn gewährtes) Recht, durchreisende Kaufleute zu zwingen, ihre Waren der Stadt eine Zeitlang zum Verkauf anzubieten;* ∼**ware,** die ⟨meist Pl.⟩: **1.** vgl. ∼glas. **2.** (Textilind.) *Kleidungsstück o. ä., das nicht der Mode unterworfen ist u. deshalb in großen Mengen gefertigt u. gestapelt wird;* ∼**weise** ⟨Adv.⟩: *in großer Menge, in Stapeln.*
Stapelia, Stapelie [ʃtaˈpe:li̯a, ...li̯ə], die; -, ...ien [...i̯ən; nach dem niederl. Arzt u. Botaniker J. B. von Stapel, gest. 1636] (Bot.): *Aasblume, Ordensstern* (2).
stapeln ['ʃta:pḷn] ⟨sw. V.; hat⟩: **1.** *zu einem Stapel* (1 a) *schichten, aufeinanderlegen:* Bretter, Bücher, Kisten, Holz, Briketts im Keller s.; Ü Erkenntnisse, Reichtümer s. *(anhäufen).* **2.** ⟨s. + sich⟩ *sich in großer Menge zu Stapeln* (1 a) *aufhäufen:* im Keller stapeln sich die Vorräte; ⟨Abl.:⟩ **Stapelung,** die; -, -en.
Stapfe ['ʃtapfə], die; -, -n, **Stapfen** ['ʃtapfn], der; -s, - [mhd. stapfe, ahd. stapfo]: kurz für ↑Fußstapfe[n]; **stapfen** [-] ⟨sw. V.; hat, ist⟩ [mhd. stapfen, ahd. stapfôn, verw. mit ↑Stab]: *mit festen Schritten gehen u. dabei die Beine höher anheben u. kräftig auftreten [so daß der Fuß im weichen Untergrund einsinkt]:* durch hohen Schnee, Schlamm, Dreck s.; er stapft durch die Dünen und stapfenden Schritten.
Staphylokokkus [ʃtafylo-, st...], der; -, ...kken ⟨meist Pl.⟩ [zu griech. staphylé = Weintraube u. ↑Kokkus] (Med.): *traubenförmig zusammenstehende, kugelige Bakterie (häufigster Eitererreger).*
Stapler ['ʃta:plɐ], der; -s, -: kurz für ↑Gabelstapler.
¹Star [ʃta:ɐ̯], der; -[e]s, -e, schweiz.: -en [mhd. star, ahd. stara, wohl lautm.]: *(oft in Scharen lebender) größerer Singvogel mit schwarzem Gefieder, kurzem Hals u. hellem, spitzem Schnabel:* der S. pfeift, plustert sich auf.
²Star [ʃta:ɐ̯], auch: [ʃta:ɐ̯], der; -s, -s [engl. star, eigtl. = Stern]: **1.** a) (Theater, Film) *gefeierter, berühmter Künstler:* ein großer, bekannter S.; der S. der Stummfilmzeit; ein Film mit vielen -s; S. ist war der S. des Abends *(stand im Mittelpunkt des Interesses);* als -s der ... Saison brillieren kurze ... Jacken (Augsburger Allgemeine 30. 4. 78); b) *jmd., der auf einem bestimmten Gebiet Berühmtheit erlangt hat u. deshalb eine bedeutende Persönlichkeit ist:* er ist der S. seiner Partei, in der Mannschaft spielen mehrere -s. **2.** kurz für ↑Starboot.
³Star [ʃta:ɐ̯], der; -[e]s, -e ⟨Pl. selten⟩ [verselbständigt aus mhd. starblint, ahd. staralint; 1. Bestandteil wohl verw.

mit mhd. star(e)n, ahd. starēn, ↑starren] (volkst.): *Erkrankung der Augenlinse:* sich den S. operieren lassen; grauer S. (svw. ↑²Katarakt); grüner S. (svw. ↑Glaukom); *jmdm. den S. stechen* (ugs.; *jmdn. aufklären, wie sich etw. in Wirklichkeit verhält;* nach den früher zur Beseitigung dieser Augenkrankheit üblichen Praktiken).

star-, Star-: ~**agent,** der: vgl. ~anwalt; ~**allüren** ⟨Pl.⟩ (abwertend): *eitles, launenhaftes Benehmen, Allüren eines* ²*Stars* (1); ~**anwalt,** der: *Anwalt, der auf seinem Gebiet ein* ²*Star* (1 b) *ist;* ~**architekt,** der: vgl. ~anwalt; ~**besetzung,** die: *aus* ²*Stars* (1) *bestehende Besetzung* (2 b); ~**blind** ⟨Adj.; o. Steig.; nicht adv.⟩: *durch* ³*Star erblindet;* ~**boot,** das [zu ↑²Star] (Segeln): *(internationalen Wettkampfbestimmungen entsprechendes) mit drei Personen zu segelndes Kielboot für den Rennsegelsport* (Kennzeichen: roter Stern); ~**brille,** die: *Brille, die nach einer operativen Entfernung den am* ³*Star erkrankten Augenlinse die Sehkraft reguliert;* ~**dirigent,** der: vgl. ~anwalt; ~**journalist,** der: vgl. ~anwalt; ~**kasten,** der: svw. ↑Starenkasten; ~**kult,** der (abwertend): *Kult* (2), *der mit einem* ²*Star* (1) *getrieben wird;* ~**mannequin,** das, selten: der: vgl. ~anwalt; ~**matz,** der (fam.): svw. ↑¹Star (als Käfigvogel); ~**nummer,** die: *bes. herausragende Nummer einer Veranstaltung, Show o. ä.;* ~**operation,** die: *operative Entfernung eines* ³*Stars;* ~**parade,** die: *das Auftreten mehrerer* ²*Stars* (1) *in einer Veranstaltung o. ä.*

Stär [ʃtɛːɐ̯], der; -[e]s, -e [mhd. ster, ahd. stero] (landsch.): *Widder.*

starb [ʃtarp]: ↑sterben.

stären [ˈʃtɛːrən] ⟨sw. V.; hat⟩ (landsch.): *nach dem Stär brünstig sein.*

Starenkasten, der; -s, ...kästen: *Nistkasten für* ¹*Stare.*

stark [ʃtark] ⟨Adj.; stärker, stärkste⟩ [mhd. starc, ahd. star(a)ch, verw. mit ↑starren, urspr. wohl = steif, starr]: **1.** ⟨nicht adv.⟩ (Ggs.: schwach 1) **a)** *viel Kraft besitzend, über genügend Kräfte verfügend; von viel Kraft zeugend; kräftig:* ein -er Mann; ein -es Tier, Pferd; sie hat -e Arme, Knochen; ein -er (selten: *fester, kräftiger*) Händedruck; er ist s. wie ein Bär; sie ist für diese Arbeit s. *(robust)* genug; sie ist stärker als ich; das Kind ist groß und s.; geworden; es geht ihm besser, er fühlt sich schon wieder s.; ⟨subst.:⟩ der Starke muß dem Schwächeren helfen; das Recht des Stärkeren; Ü ein -er *(mächtiger)* Staat; -e Verbündete haben; sie hat einen -en Willen *(ist willensstark);* er hat einen -en Charakter *(ist charakterfest);* ein -er *(unerschütterlicher)* Glaube; sie ist s. *(charakterfest, willensstark)* genug, mit diesem Schlag fertig zu werden; jetzt heißt es s. bleiben *(nicht schwankend werden, nicht nachgeben);* s. *(unerschütterlich)* sein im Glauben; *sich für jmdn., etw. s. machen* (ugs.; *sich mit aller Energie für jmdn., etw. einsetzen);* **b)** *(in bezug auf seine Funktion) sehr leistungsfähig, widerstandsfähig:* ein -es Herz; er hat -e Nerven; sie hat -e (selten: *gute)* Augen. **2.** ⟨nicht adv.⟩ **a)** *dick, stabil, fest u. daher sehr belastbar* (Ggs.: schwach 2): -e Mauern, Balken, Bretter; der Baum hat -e Äste; mit -em Tauen festbinden; hast du keinen stärkeren Karton?; dazu ist das Garn nicht s. genug; **b)** (verhüll.) *dick, beleibt:* Kleider für stärkere Damen; er ist in letzter Zeit etwas s. geworden; ⟨subst.⟩ *eine bestimmte Dicke, einen bestimmten Umfang aufweisend:* eine 20 cm -e Wand; ein über vier Meter -es Erzlager; das Buch, der Band ist mehrere hundert Seiten s. **3. a)** *zahlenmäßig nicht gering; zahlreich:* eine -e Beteiligung; das Land ist s. bevölkert; beide Vorstellungen waren s. besucht; **b)** ⟨attr.⟩ *eine große Anzahl von Teilnehmern, Angehörigen, Mitgliedern o. ä. aufweisend:* ein -es Heer, Aufgebot, Gefolge; einer -e Gruppierung; es war ein -es Feld am Start; **c)** ⟨nicht adv.⟩ *eine bestimmte Anzahl habend:* eine etwa 20 Mann -e Bande; wie s. ist die Auflage dieses Buches?; **d)** ⟨attr.; o. Steig.⟩ (selten) svw. ↑gut (3 b): wir werden zwei -e Stunden für den Heimweg brauchen. **4.** ⟨nicht adv.⟩ *eine hohe Konzentration aufweisend; sehr gehaltvoll, -reich* (Ggs.: schwach 4): -er Kaffee, Tee; eine -e Lösung, Lauge; der Genever ist s. und würzig (Remarque, Obelisk 237); diese Zigaretten sind mir zu s., sind ziemlich s.; Ü ein -e *(kräftige, intensive)* Farben. **5.** ⟨nicht adv.⟩ *hohe Leistung bringend; einen hohen Grad von Wirksamkeit besitzend; leistungsstark* (Ggs.: schwach 5): eine -e Maschine; ein -er Motor; hast du keine stärkere Glühbirne, Taschenlampe?; ein -es Fernglas; die Brille ist/die Gläser der Brille sind sehr s.; das Unternehmen ist finanziell recht s.; Ü da (= in Steckkontakten)

sind wir s. wie kein anderer in Europa (Elektronik 12, 1971, 78). **6.** (Ggs.: schwach 6) **a)** *gute Leistungen erbringend; tüchtig:* ein -er Spieler; der Boxer traf auf einen -en Gegner; er ist kein guter Sprinter, aber ein -er Langstreckenläufer; der Schüler ist besonders in Mathematik s.; **b)** ⟨nicht adv.⟩ *(als Ergebnis einer geistigen od. körperlichen Leistung) sehr gut, ausgezeichnet:* das ist sein stärkstes Werk, Theaterstück; die Mannschaft bot eine -e Leistung. **7.** *sehr ausgeprägt; in hohem Maße vorhanden, wirkend; von großem Ausmaß, in hohem Grade; sehr intensiv, sehr heftig; sehr kräftig* (Ggs.: schwach 7): -e Hitze, Kälte; es setzte -er Frost ein; -e Regenfälle, Schneefälle behinderten den Verkehr; er spürte einen -en Druck auf den Ohren; es herrschte -er Verkehr auf den Straßen; -er Beifall; einen -en Eindruck machen, Einfluß ausüben; unter -er Anteilnahme der Bevölkerung; das findet -en Widerhall; das ist eine -e Übertreibung; Zumutung; -en Hunger, Durst haben; er hat einen -en Schnupfen, -e Schmerzen; es zeigten sich -e *(gut erkennbare, deutliche)* Zeichen einer Besserung; er ist ein -er Esser, Trinker, Raucher *(ißt, trinkt, raucht viel);* es erhob sich ein -er *(heftiger)* Wind; die Strömung ist an dieser Stelle sehr s.; das Interesse, die Nachfrage war diesmal besonders s.; seine Hemmungen, Bedenken waren zu s.; die Rauchentwicklung, das Schneetreiben war so s., daß man nichts mehr sehen konnte; s. beschäftigt, in Anspruch genommen, verschuldet sein; s. wirkendes Mittel; s. betonter Takt, Vokal, eine -e betonte Silbe; s. ausgeprägte Gesichtszüge; sie erinnerte ihn s. an seine Mutter; die Blumen duften s.; die Wunde begann s. zu bluten; mein Herz klopfte s.; beide Fahrzeuge wurden s. beschädigt; die Suppe ist s. gesalzen; es hat s. geregnet; es erkältet sein; s. trinken, rauchen; ich habe dich s. im Verdacht, das veranlaßt zu haben; es geht s. auf Mitternacht (ugs.; *ist bald Mitternacht);* er geht s. auf die Siebzig zu (ugs.; *wird bald siebzig);* das ist [aber wirklich zu] s. *(das ist unerhört, eine Frechheit, eine Zumutung;* vgl. Stück 4)]. **8.** (Jugendspr.) *so großartig, hervorragend, ausgezeichnet, daß das od. der Betreffende (den Sprecher) tief beeindruckt [u. (von ihm) als das Absolute u. einzig Erstrebenswerte angesehen wird]:* ein -er Film, -e Musik; er trägt -e Stiefel; ich finde den Typ irre s., unerhört s.; sie kann unheimlich s. singen, spielen, malen; in diesen neuen Jeans siehst du aber s. aus! **9.** ⟨o. Steig.⟩ (Ggs.: schwach 8; Sprachw.) **a)** *(in bezug auf Verben) durch das Ändern des Stammvokals u. (beim 2. Partizip) durch das Vorhandensein der Endung -en gekennzeichnet:* die -e Konjugation; -e *(stark konjugierte)* Verben; die Verben „singen, nehmen, klingen" werden s. gebeugt, konjugiert; **b)** *(in bezug auf Substantive) zu den Formen der Maskulina u. Neutra durch das Vorhandensein der Endung -[e]s im Genitiv Singular gekennzeichnet:* die -e Deklination; -e *(stark deklinierte)* Substantive; die Substantive „Mann, Haus" werden s. gebeugt, dekliniert; -**stark** [-] ⟨Suffixoid⟩: *(das im ersten Bestandteil Genannte) in hohem Maße besitzend, aufweisend, den seine besonderen Qualitäten habend, dadurch herausragend:* energiestarke Anlagen; ein umsatz- u. leistungsstarker Betrieb; geburtenstarke Jahrgänge; ein ausdrucksstarke Sprache; er ist ungemein spurtstark.

stark-, Stark-: ~**behaart** ⟨Adj.; stärker, am stärksten behaart; nur attr.⟩: *sehr behaart, mit dichtem Haarwuchs;* ~**bevölkert** ⟨Adj.; stärker, am stärksten bevölkert; nur attr.⟩: *sehr, in hohem Maße bevölkert;* ~**bier,** das: *Bier mit einem hohen Gehalt an Stammwürze;* Doppelbier; ~**farbig** ⟨Adj.; o. Steig.⟩: *kräftige, leuchtende Farben aufweisend;* ~**herzig** ⟨Adj.⟩: *von innerer, seelischer Stärke [zeugend];* ~**knochig** ⟨Adj.; nicht adv.⟩: *von festem, starkem Knochenbau;* ~**leibig** [-laɪbɪç] ⟨Adj.; nicht adv.⟩: *beleibt,* dazu: ~**leibigkeit,** die; -; ~**strom,** der (Elektrot.): *elektrischer Strom mit hoher Stromstärke u. meist hoher Spannung,* dazu: ~**stromleitung,** die u. ~**stromtechnik,** die ⟨o. Pl.⟩ *Teilgebiet der Elektrotechnik, das sich mit der Erzeugung u. Verwendung von Starkstrom befaßt,* ~**stromtechniker** der; ~**ton,** der (Sprachw.): svw. ↑Hauptakzent; ~**wind,** der (Seemannsspr.): *Wind von Stärke 6–7.*

Stärke [ˈʃtɛrkə], die; -, -n [mhd. sterke, ahd. starchī, sterchī 8: rückgeb. aus ↑stärken (3)]: **1.** ⟨o. Pl.⟩ **a)** *körperliche Kraft:* männliche, jugendliche S.; die S. eines Mannes; seiner Muskeln, seiner Fäuste; die S. eines Stieres, Bären; Ü eines s., charakterliche, moralische S.; die S. ihres Glaubens; **b)** *Macht:* die wirtschaftliche, militärische S.

eines Landes; die S. der Partei, der Gewerkschaften; eine Politik der S.; **c)** *Funktionsfähigkeit, Leistungsfähigkeit:* Nerven von unglaublicher S.; die S. seiner Augen läßt immer mehr nach. **2.** *Stabilität bewirkende Dicke, Festigkeit:* die S. der Mauern, Balken ist beträchtlich; es kommt auf die S. des Papiers, des Stoffes an; die S. der Bretter beträgt vier Zentimeter; Fäden, Seile von verschiedener S. **3.** *zahlenmäßige Größe; Anzahl:* die S. einer Armee, einer Flotte; Angaben über die S. der einzelnen Klassen machen. **4.** ⟨o. Pl.⟩ *Grad des Gehalts; Konzentration* (3): die S. des Kaffees, des Giftes; die S. der Säure messen, kontrollieren. **5.** *hoher Grad an Leistungskraft, Wirksamkeit:* die S. eines Motors, einer Glühbirne; Er trug eine Brille mittlerer S. (Johnson, Achim 42). **6. a)** *Vorhandensein besonderer Fähigkeiten, besonderer Begabung [auf einem bestimmten Gebiet], durch die jmd. eine außergewöhnliche, hohe Leistung erbringt:* die entscheidende S. dieses Spielers ist seine Schnelligkeit; darin liegt, zeigt sich seine S., die S. der Mannschaft; Mathematik war niemals meine S.; **b)** *etw., was bei einer Sache als bes. vorteilhaft empfunden wird; vorteilhafte Eigenschaft von etw.:* die entscheidende S. des Systems ist seine Unkompliziertheit; diese Szene ist eine der -n des Stücks. **7.** *Ausmaß, Größe, Grad der Intensität, der Heftigkeit:* die S. des Verkehrs, des Lärms, der Schmerzen nahm zu; die S. des Drucks, des Lichts; die S. der Beteiligung ließ nach; Empfindungen, Leidenschaften mit wachsender S.; ein Sturm, Orkan, Regenfälle von ungeheurer S. **8.** *aus verschiedenen Pflanzen (z. B. Reis, Mais, Kartoffeln) gewonnene, weiße, pulvrige Substanz, die u. a. in der Nahrungsmittelindustrie u. zum Stärken von Wäsche verwendet wird.*

stärke-, Stärke- (Stärke 8): **~bildung,** die; **~binde,** die (Med.): *in Stärke getränkte, mit Stärke bestrichene Mullbinde für Okklusivverbände;* **~fabrik,** die: *Fabrik, in der Stärke gewonnen wird;* **~gehalt,** der; **~haltig** ⟨Adj.; o. Steig.; nicht adv.⟩; **~kleister,** der: *aus Stärke hergestellter Klebstoff;* **~mehl,** das; **~puder,** der; **~sirup,** der: *verflüssigter Stärkezucker;* **~zucker,** der: svw. ↑Traubenzucker.

stärken [ˈʃtɛrkṇ] ⟨sw. V.; hat⟩ [mhd. sterken, ahd. sterchen]: **1. a)** *stark* (1) *machen; kräftigen; die körperlichen Kräfte wiederherstellen:* regelmäßiges Training stärkt den Körper; viel Bewegung in frischer Luft stärkt die Gesundheit; der Schlaf hatte sie gestärkt; ein stärkendes Mittel nehmen; Ü jmds. Vertrauen, Zuversicht s.; jmdn. in seinem Glauben s.; **b)** ⟨s. + sich⟩ *essen u./od. trinken, damit man [wieder] Kraft hat, erfrischt ist:* nach dem langen Marsch stärkten sie sich [durch einen, mit einem Imbiß]. **2.** *die Wirksamkeit von etw. verbessern; wirkungsvoller machen:* jmds. Prestige, die Fehlschlag stärkte die Position des Gegners. **3.** *(Wäsche) mit Stärke* (8) *steif machen:* das Hemd, den Kragen s.; gestärkte Manschetten; **stärker** [ˈʃtɛrkɐ]: Komp. zu ↑stark.

Starking [ˈstarkɪŋ], der; -s, -s [H. u.]: *großer Apfel mit unregelmäßiger, teils kantiger Form, meist dunkelroter Schale u. wenig aromatischem, süßlichem Fruchtfleisch.*

stärkste [ˈʃtɛrkstə]: Sup. zu ↑stark; **Stärkung,** die; -, -en: **1. a)** *das Stärken* (1 a), *Kräftigen; das Gestärkt-, Gekräftigtsein:* diese Behandlung führte zu einer S. seines Körpers, seiner Gesundheit; Ü zu diesem Zeitpunkt u. eine seelische S. mir wohlgetan hätte (Böll, Erzählungen 101); **b)** *etw., womit man sich stärkt* (1 b), *erfrischt; Essen, Trinken, das dazu dient, [wieder] zu Kräften zu kommen:* nach dem langen Wanderung nahmen wir eine kleine S. zu uns. **2.** *das Stärken* (2), *Gestärktsein; Anhebung, Verbesserung der Wirksamkeit:* eine ungeahnte S. der Position der Bourgeoisie (Fraenkel, Staat 67); ⟨Zus. zu 1 a:⟩ **Stärkungsmittel,** das (Med.): vgl. Roborans.

Starlet, Starlett [ˈstaːlɛt, ˈst...], das; -s, -s [engl. starlet, eigtl. = Sternchen] (spött. abwertend): *Nachwuchsfilmschauspielerin, die gern ein* ²*Star* (1 a) *werden möche, sich wie ein Star fühlt,* benimmt.

Stärling [ˈʃtɛːplɪŋ], der; -s, -e [zu ↑¹Star]: *in Amerika heimischer Singvogel mit schwarzem Gefieder mit gelblichen bis roten Federn u. länglichem, spitzem Schnabel.*

Starost [ʃtaˈrɔst, auch: st...], der; -en, -en [poln., russ. starosta, eigtl. = Ältester, zu alt] (früher): **1.** *(in Polen u. im zaristischen Rußland) Vorsteher eines Dorfes.* **2.** *(in Polen) Landrat;* **Starostei** [ʃtarɔsˈtai, st...], die; -, -en: *Amt, Verwaltungsbereich eines Starosten.*

starr [ʃtar] ⟨Adj.⟩ [rückgeb. aus mhd. starren, ↑starren]:

1. a) *steif; nicht beweglich; nicht elastisch:* der -e Körper des Toten; -e (veraltet; *nicht schmiegsame*) Seide; ein -es (selten; *nicht flexibles*) Material; meine Finger sind s. vor Kälte, Frost; sie saß, stand s. *(konnte sich nicht bewegen)* vor Schreck, Entsetzen, Staunen; **b)** *ohne bewegliches Gelenk; fest[stehend]:* -e Achsen; die beiden Elemente sind s. aneinandergekoppelt. **2.** *regungs- u. bewegungslos; ohne Lebendigkeit u. Ausdruckskraft:* ihr -er Blick blieb auf dem Flügel haften; ihr Lächeln, ihre Miene war s.; er schaute s. geradeaus. **3. a)** *nicht abwandelbar:* -e Gesetze, Regeln; ein -es Prinzip; **b)** *starrköpfig, unnachgiebig, streng;* rigid (2): sein -er Charakter, Sinn; er hält s. an den überholten Traditionen fest.

starr-, Starr-: ~**achse,** die (Kfz.-T.): *starre* (1 b) *Radachse;* ~**kopf,** der (abwertend): *jmd., der starrköpfig ist,* dazu: ~**köpfig** ⟨Adj.; nicht adv.⟩ (abwertend): *eigensinnig auf einer Meinung (die anderen unverständlich, töricht, lächerlich o. ä. erscheint) beharrend; obstinat:* eine -e Alte; s. an etw. festhalten; ~**krampf,** der: kurz für ↑Wundstarrkrampf; ~**sinn,** der (abwertend): *starrköpfiges Verhalten,* dazu: ~**sinnig** ⟨Adj.; nicht adv.⟩ (abwertend): svw. ↑~köpfig, ~**sinnigkeit,** die; - (abwertend); ~**sucht,** die ⟨o. Pl.⟩ (Med.): selten für ↑Katalepsie, dazu: ~**süchtig** ⟨Adj.; o. Steig.; nicht adv.⟩: selten für ↑kataleptisch.

Starre [ˈʃtarə], die; -: *das Starrsein;* **starren** [ˈʃtarən] ⟨sw. V.; hat⟩ [in der mhd. Form sind zusammengefallen mhd. starren = steif sein, ablautend ahd. storrēn = steif hervorstehen u. mhd. star(e)n, ahd. starēn = unbeweglich blicken]: **1.** *starr* (2) *blicken:* in die Luft, ins Wasser, in die Dunkelheit s.; alle starrten erstaunt, wie gebannt auf den Fremden; Seine ... Augen starrten leblos gegen die hohe Hallenwand (Borchert, Geranien 79). **2. a)** (abwertend) *von etw. voll, ganz durchdrungen, ganz bedeckt sein [u. deshalb starr* (1 a), *steif wirken]:* er, seine Kleidung, das Zimmer starrt vor/von Schmutz; **b)** (emotional) *sehr viel von etw. aufweisen, so daß kaum noch etw. anderes zu sehen ist; strotzen:* von Waffen s.; ein von Gold starrendes Gewand. **3.** *starr [in die Höhe] ragen:* die Äste der Bäume starren kahl in den winterlichen Himmel; **Starrheit,** die; -: *das Starrsein.*

Stars and Stripes [ˈstɑːz ən ˈstraɪps] ⟨Pl.⟩ [engl. = Sterne u. Streifen; nach den Bundesstaaten der USA symbolisierenden Sternen u. den (die 13 Gründungsstaaten symbolisierenden) roten u. weißen Längsstreifen]: *Nationalflagge der USA, Sternenbanner.*

Start [ʃtart, auch, österr. nur: start], der; -[e]s, -s, selten: -e [engl. start, zu: to start, ↑starten]: **1. a)** *Beginn eines Wettlaufs, -rennens, -schwimmens o. ä.:* ein gelungener, mißglückter S.; erst der dritte S. gelang; sein S. war gut; er hatte einen guten S.; den S. zum nächsten Lauf ausrufen; den S. freigeben *(einen Wettkampf beginnen lassen);* er kam beim S. gut weg; das rote Boot, der Schwimmer der Außenbahn, der kanadische Läufer, der Porsche führte vom S. an; mit der Pistole das Zeichen zum S. geben; *** fliegender S.** (Motorsport, Radsport): *Start, bei dem sich die Teilnehmer (mit hoher Geschwindigkeit) der Startlinie nähern u. das Rennen beginnt, wenn die Startlinie überfahren wird;* **stehender S.** (Motorsport, Radsport): *Start, bei dem das Rennen von der Aufstellung an der Startlinie beginnt);* **b)** *Stelle, an der der Start* (1 a) *stattfindet:* S. und Ziel abstecken; die Läufer versammeln sich am S., gehen zum S.; **c)** *das Starten* (1 c): *Teilnahme an einem Wettkampf:* den S. des Titelverteidigers ist die Sensation dieses Tages; für ein S. -en, bestimmte Land am S. sein, gehen; Horst ..., der ... für offizielle -s gesperrt hatten (Lenz, Brot 68). **2. a)** *Beginn eines Fluges; der S. des Flugzeugs verzögert sich, muß verschoben werden; der S. der Rakete hat geklappt, ist mißglückt; den S. verbieten; eine Maschine S. freigeben; den S. der Maschine freigeben (Flugw.); den Abflug eines Flugzeugs genehmigen); **b)** *Beginn des Fluges:* beim S. rollt das Flugzeug langsam zum S. **3.** *das Starten* (3). **4. a)** *das Sich-in-Bewegung-Setzen im Hinblick auf ein Ziel:* unser S. in den Urlaub steht kurz bevor; alles Gute zum S. ins Berufsleben!; ein Sperrkonto, das mir nach verbüßter Strafe den S. in die Freiheit erleichtern sollte (Ziegler, Konsequenz): **b)** *die Anfangszeit, das Anlaufen einer Unternehmung, der Beginn einer Entwicklung, eines Vorhabens o. ä.:* er hatte seiner Arbeit einen schlechten S.

start-, Start-: ~**ausweis,** der: svw. ↑~paß; ~**automatik,** die (Kfz.-T.): *über die Temperatur des Motors automatisch*

geregelter Choke; ~**bahn,** die: *für den Start von Flugzeugen eingerichtete Bahn, Piste auf Flugplätzen;* ~**berechtigung,** die: svw. ↑~erlaubnis (2); ~**bereit** ⟨Adj.; o. Steig.; nicht adv.⟩: *ganz darauf eingestellt, vorbereitet, daß der, das Betreffende sofort eingesetzt werden, starten kann:* ein -es Flugzeug; die Maschine ist s.; ~**block,** der ⟨Pl. -blöcke⟩: **1.** ⟨Pl.⟩ (Leichtathletik) *auf dem Boden befestigte Vorrichtung mit einer schrägen Fläche, von der sich der Läufer beim Start mit dem Fuß abdrücken kann.* **2.** (Schwimmen) *einem Podest ähnliche Erhöhung am Rande des Schwimmbeckens, von der der Schwimmer beim Startzeichen ins Wasser springt;* ~**erlaubnis,** die: **1.** *(vom zuständigen Verband erteilte) Erlaubnis, an offiziellen Wettkämpfen teilzunehmen.* **2.** *Erlaubnis für ein Flugzeug, von einem Flugplatz zu starten;* ~**fertig** ⟨Adj.; o. Steig.; nicht adv.⟩: svw. ↑~bereit; ~**flagge,** die: *Flagge, mit der (durch deren Heben od. Senken) das Zeichen zum Start gegeben wird;* ~**geld,** das: **1.** *Geldbetrag, der vom Wettkampfteilnehmer (für die Deckung der Veranstaltungskosten) entrichtet werden muß.* **2.** *(gew. bei Wettkämpfen mit Berufssportlern) Geldbetrag, den der Veranstalter an den Sportler zahlt, damit dieser teilnimmt;* ~**hilfe,** die: **1.** *[finanzielle] Hilfe, die jmdm. den Start (4) bei etw. erleichtern soll:* junge Leute, die heiraten wollen, erhalten 2000 Mark als S. **2. a)** *das Anschließen einer intakten [Auto]batterie an eine defekte, um das Starten des Motors zu ermöglichen;* **b)** *Vorrichtung zur kurzfristigen Erhöhung der Benzinzufuhr als Hilfe beim Kaltstart.* **3.** *Rakete zur Beschleunigung beim Start von Flugzeugen u. -körpern,* zu 2a: ~**hilfekabel,** das; ~**kapital,** das: svw. ↑Anfangskapital; ~**klar** ⟨Adj.; o. Steig.; nicht adv.⟩: vgl. ~bereit; ~**kommando,** das: *Kommando für den Start eines Wettlaufs o.ä.;* ~**läufer,** der: *(beim Staffellauf) erster Läufer;* ~**linie,** die: *markierte Linie, von der aus der Start (1a) erfolgt;* ~**loch,** das (Leichtathletik früher): *Vertiefung im Boden, von der sich der Läufer beim Start mit dem Fuß abdrücken konnte;* svw. ↑~block (1); ~**maschine,** die (Leichtathletik selten): svw. ↑~block (1); ~**nummer,** die: *Nummer auf einem Stück Stoff, das ein Wettkampfteilnehmer auf Brust u./od. Rücken trägt;* ~**paß,** der: *Schriftstück mit der Starterlaubnis für einen Sportler;* ~**pistole,** die: *Pistole für den Startschuß;* ~**platz,** der: svw. ↑Start (1b); ~**rampe,** die: *Vorrichtung, von der aus Raketen gestartet werden:* mobile -n für ballistische Raketen; ~**recht,** das: vgl. ~erlaubnis; ~**schiff,** das (Rennsegeln): *Schiff, das das Ende der Startlinie markiert u. von dem aus die für die Regatta nötigen Signale gegeben werden;* ~**schuß,** der: *Schuß als akustisches Startsignal:* Ü den offiziellen S. zur innerparteilichen Diskussion (Saarbr. Zeitung 10. 1. 80, 2); ~**signal,** das: *optisches u. akustisches Signal, mit dem ein Rennen gestartet wird;* ~**sprung,** der: *Kopfsprung zu Beginn eines Schwimmwettbewerbs;* ~**und-Lande-Bahn,** die (mit Bindestrichen): *für Start u. Landung von Flugzeugen eingerichtete Bahn, Piste auf Flugplätzen; Runway;* ~**verbot,** das: vgl. ~erlaubnis; ~**zei-chen,** das: svw. ↑~signal; ~**Ziel-Sieg,** der (mit Bindestrichen): *Sieg eines Wettkampfteilnehmers, der vom Start an an der Spitze liegt.*
starten [ˈʃtartn̩, auch, österr. nur: ˈʃtartn̩] ⟨sw. V.⟩ [engl. to start = fort-, losgehen, -fahren; verw. mit ↑stürzen, losstürzen]: **1. a)** *einen Wettkampf (Wettlauf, -rennen, -schwimmen o.ä.) beginnen lassen* ⟨hat⟩: das Autorennen s.; Larsen wird auch der Zehntausendmeterlauf s. (Lenz, Brot 7); **b)** *(auf ein optisches u./od. akustisches Signal hin) einen Wettkampf (Wettlauf, -rennen, -schwimmen o.ä.) beginnen* ⟨ist⟩: zur letzten Etappe s.; er ist gut gestartet; die Autos starten gleichzeitig; Ü Er hatte am Ball zu führen, außerdem starte ich schneller (laufe ich schneller los; Walter, Spiele 18); **c)** *an einem Wettkampf aktiv teilnehmen* ⟨ist⟩: der Titelverteidiger wird in dieser Konkurrenz, bei diesem Wettkampf nicht s.; sie ist für unseren Verein gestartet. **2. a)** *machen, daß etw. auf ein Ziel hin in Bewegung gesetzt wird* ⟨hat⟩: die USA haben eine Rakete, einen Satelliten gestartet; **b)** *sich (irgendwohin) in Bewegung setzen* ⟨ist⟩: das Flugzeug startet bereits morgens, ist pünktlich gestartet; wegen des Nebels konnten wir nicht s. **3.** *(durch Betätigung eines Anlassers o.ä. ein Kraftfahrzeug o.ä.) in Gang setzen* ⟨hat⟩: die Maschine, den Motor, das Auto s. **4. a)** (ugs.) *(eine Unternehmung, ein Vorhaben o.ä.) beginnen lassen* ⟨hat⟩: eine große Aktion, eine Tournee s.; seine Gegner haben eine Verleumdungskampagne gegen ihn gestartet; wir wollen morgen die Serienproduktion s.; **b)**

aufbrechen, um eine Unternehmung, ein Vorhaben o.ä. durchzuführen ⟨ist⟩: sie sind gestern [in den Urlaub, zu einer Expedition] gestartet; **c)** *anlaufen, seinen Anfang nehmen, beginnen* ⟨ist⟩: die Festspielwochen, die Proben starten unter ungünstigen Bedingungen; ⟨Abl.:⟩ **Starter,** der; -s, - [engl. starter]: **1.** *jmd., der das Startsignal zu einem Wettkampf gibt:* der S. hob den Finger, senkte die Flagge. **2.** *jmd., der an einem Wettkampf teilnimmt:* der einzige S. Nigerias. **3.** svw. ↑Anlasser; ⟨Zus. zu 3:⟩ **Starterklappe,** die: svw. ↑Choke.
Stase [ˈstaːzə, ˈʃt...], Stasis [...zɪs], die; -, Stasen [griech. stásis] (Med.): *Stauung, Stillstand (bes. des Blutes).*
¹**Stasi** [ˈʃtaːzi], die; -, - seltener: der; -s: ugs. Kurzwort für ↑Staatssicherheitsdienst: Loewe ... bemerkte, daß ihm ... die S. motorisiert nachkam (Spiegel 1/2, 1977, 20); ²**Stasi** [-], der; -s, -s (ugs.): *Angehöriger des Staatssicherheitsdienstes.*
Stasimon [ˈstaːzimɔn, ˈʃt...], das; -s, ...ma [griech. stásimon (mélos), zu: stásimos = stehend] (Literaturw.): *(bei leerer Bühne von dem in der Orchestra stehenden Chor gesungenes) Chorlied des altgriech. Dramas zwischen zwei Epeisodia.*
Stasis: ↑Stase.
stät [ʃtɛːt] (schweiz.): ↑stet.
statarisch [ʃtaˈtaːrɪʃ, st...] ⟨Adj.; o. Steig.⟩ [lat. statārius = im Stehen geschehend, zu: status, ↑Staat] (bildungsspr. selten): *langsam fortschreitend, immer wieder verweilend.* **-e** (Ggs.: kursorische) Lektüre *(langsames, genaues Lesen eines Textes);* **Statement** [ˈsteɪtmənt], das; -s, -s [engl. statement, zu: to state = festsetzen, erklären, zu: state, über das Afrz. < lat. status, ↑Staat]: **1.** *öffentliche [politische] Erklärung, Verlautbarung:* ein [kurzes] S. abgeben, herausgeben. **2.** (EDV) *Anweisung, Befehl (für den Computer)*
statieren [ʃtaˈtiːrən] ⟨sw. V.; hat⟩ (Theater): *als Statist tätig sein.*
stätig [ˈʃtɛːtɪç] ⟨Adj.⟩ [2: mhd. stetic, zu: stat (↑Statt), eigtl. = nicht von der Stelle zu bewegen]: **1.** (schweiz.) svw ↑stetig. **2.** (landsch.) *(von Pferden) störrisch, widerspenstig* ⟨Abl.:⟩ **Stätigkeit,** die; -.
Statik [ˈʃtaːtɪk, auch: ˈst...], die; - [griech. statikḗ (téchnē) = Kunst des Wägens, zu: statikós = zum Stillstehen bringend, wägend, zu: statós = (still)stehend]: **1.** (Physik) **a)** *Teilgebiet der Mechanik für die Untersuchung von Kräften an ruhenden Körpern* (Ggs.: Kinetik 1); **b)** *Lehre vom Gleichgewicht der Kräfte an ruhenden Körpern* (Ggs. Dynamik 1). **2.** (Bauw.) *Stabilität bewirkendes Verhältnis der auf ruhende Körper, bes. auf Bauwerke, wirkenden Kräfte:* die S. einer Brücke, eines Hauses berechnen. **3.** (bildungsspr.) *statischer (3) Zustand:* die S. seines Weltbildes ⟨Abl.:⟩ **Statiker,** der; -s, -: *Bauingenieur mit speziellen Kenntnissen auf dem Gebiet statischer Berechnungen von Bauwerken.*
Station [ʃtaˈtsi̯oːn], die; -, -en [spätmhd. station = da Verweilen; (Stillstehen vor einer) Station (2b) < lat. statio = das (Still)stehen, Stand-, Aufenthaltsort, zu: stare ↑Staat]: **1. a)** *Haltestelle (eines öffentlichen Verkehrsmittels):* wie heißt die nächste S.?; wie viele -en sind es noch müssen wir noch fahren?; der Zug hält noch auf, an jede S., hält bei der nächsten S. müssen wir umsteigen, ausstei gen; **b)** *[kleiner] Bahnhof.* **2. a)** *Aufenthalt[sort], Rast [platz] [während einer Fahrt]:* Die -en seiner ... Reis waren Luzern, Wien, Rom, Brüssel (Welt 1. 9. 62, 7) **b)** *[kath. Kirche] [geweihte] Stelle des Kreuzwegs:* der Wallfahrt, an der die Gläubigen verweilen: die vierzehn -en des Kalvarienberges. **3.** *wichtiger, markanter Punkt innerhalb eines Zeitablaufs, eines Vorgangs, einer Entwick lung:* das war eine entscheidende S. in seinem Leben im Schaffen des Künstlers. **4.** *Abteilung eines Kranken hauses:* die chirurgische, urologische S.; die Nachtschwester für mehrere -en zuständig; der Patient wird auf die S. gebracht, liegt auf S. drei; der Arzt ist auf S. (tu Dienst). **5. a)** *[Stützpunkt mit einer] Anlage für wissen schaftliche, militärische, technische o.ä. Beobachtungen ode Untersuchungen:* eine meteorologische, seismographisch S.; -en im Polargebiet errichten; **b)** *Sender (1): eine S gut, schlecht empfangen;* stationär [ʃtatsi̯oˈnɛːɐ̯] ⟨Adj. o. Steig.⟩ [frz. stationnaire < spätlat. stationārius = still stehend, am Standort bleibend]: **1.** (bes. Fachspr.) **a)** *a*

einen festen Standort gebunden; ein -es Laboratorium; **b)** örtlich u. zeitlich nicht verändert; *(bes. im Hinblick auf Ort od. Zeit) unverändert:* die Entzündung ist offenbar s.; die Einnahmen sind gegenüber dem Vergleichsjahr s. geblieben. **2.** (Med.) *an eine Krankenhausaufnahme gebunden; die Behandlung in einer Klinik betreffend* (Ggs.: ambulant 2): -e Behandlung; es ist nötig, die Versorgung s. fortzusetzen; **stationieren** [...'niːrən] ⟨sw. V.; hat⟩: **1.** *jmdn. (bes. Soldaten) an einen bestimmten Ort bringen, ihn für einen Ort bestimmen, an dem er sich eine Zeitlang aufhalten soll:* mehrere Einheiten in der Nähe strategisch wichtiger Punkte s.; ⟨häufig im 2. Part.:⟩ die in Deutschland stationierten amerikanischen Truppen. **2.** *(für einige Zeit) an einen bestimmten Ort bringen, stellen:* Länder ..., auf deren Boden Atomwaffen stationiert seien (Welt 20. 5. 66, 1). **3.** (veraltet) *sich hin-, aufstellen; parken:* Der umfängliche Landauer des Apostolischen Nuntius stationierte neben dem elektrischen Kupee eines jungen Tunichtgutes (A. Kolb, Daphne 46); ⟨Abl. zu 1, 2:⟩ **Stationierung,** die; -, -en; ⟨Zus.:⟩ **Stationierungskosten** ⟨Pl.⟩.

stations-, Stations-: ~**arzt,** der: *Arzt, dem die Leitung u. Beaufsichtigung einer Station* (4) *anvertraut ist;* ~**ärztin,** die: w. Form zu ↑~arzt; ~**dienst,** der: *Dienst in einer Station* (4, 5); ~**gebäude,** das: *Bahnhofsgebäude;* ~**hilfe,** die: *Hilfsschwester o. ä. auf einer Station* (4); ~**kosten** ⟨Pl.⟩: *Kosten für den Aufenthalt eines Patienten auf einer Station* (4); ~**pfleger,** der: vgl. ~schwester; ~**schwester,** die: *leitende Krankenschwester einer Station* (4); ~**vorstand** (landsch., bes. österr.), ~**vorsteher,** der: *der für die Belange des Betriebs (Zugablauf usw.) u. Verkehrs (Fahrkartenverkauf usw.) auf einem Bahnhof verantwortliche leitende Bahnbeamte; Bahnhofsvorsteher.*

statiös [ʃtaˈtsjøːs] ⟨Adj.; -er, -este; adv. ungebr.⟩ [mit französierender Endung zu mlat. status, ↑Staat (3)] (veraltet, noch landsch.): *prunkend, stattlich, ansehnlich.*

statisch [ʃtaˈtɪʃ, auch: 'st...] ⟨Adj.; o. Steig.⟩ [zu ↑Statik]: **1.** ⟨nicht adv.⟩ (Physik) *das von Kräften erzeugte Gleichgewicht betreffend* (Ggs.: dynamisch 1): -e Gesetze. **2.** (Bauw.) *die Statik* (2) *betreffend:* -e Berechnungen. **3.** (bildungsspr.) *keine Bewegung, Entwicklung aufweisend* (Ggs.: dynamisch 2 a): eine -e Gesellschaftsordnung.

stätisch [ʃteːtɪʃ] ⟨Adj.⟩: svw. ↑stätig (2).

Statist [ʃtaˈtɪst], der; -en, -en [zu lat. statum, ↑Staat]: **1.** (Theater, Film) *Darsteller, der als stumme Figur mitwirkt.* **2.** *unbedeutende Person, Rand-, Nebenfigur:* nur S. sein; der Parteivorsitzende wurde zum -en degradiert; ⟨Abl.:⟩ **Statisterie** [...təˈriː], die; -, -n [...iːən]: svw. ↑Komparserie; **Statistik** [ʃtaˈtɪstɪk, auch: st...], die; -, -en [zu ↑statistisch]: **1.** ⟨o. Pl.⟩ *Wissenschaft von der zahlenmäßigen Erfassung, Untersuchung u. Auswertung von Massenerscheinungen:* S. studieren; die Methoden der S. **2.** *schriftlich fixierte Zusammenstellung, Aufstellung der Ergebnisse von Massenuntersuchungen, meist in Form von Tabellen od. graphischen Darstellungen:* offizielle, amtliche -en; eine S. über die Einwohnerzahlen des letzten Jahrhunderts erstellen; ⟨Abl.:⟩ **Statistiker,** der; -s, -: **1.** *jmd., der sich wissenschaftlich mit den Grundlagen u. Anwendungsmöglichkeiten der Statistik* (1) *befaßt.* **2.** *jmd., der eine Statistik* (2) *bearbeitet u. auswertet;* **Statistin** [ʃtaˈtɪstɪn], die; -, -nen: w. Form zu ↑Statist; **statistisch** [ʃtaˈtɪstɪʃ, auch: st...] ⟨Adj.; o. Steig.⟩ [nlat. statisticus, zu lat. status, ↑Staat]: **1.** *die Statistik* (1) *betreffend.* **2.** *auf Ergebnissen der Statistik* (2) *beruhend; durch Zahlen belegt:* -e Gesetzmäßigkeiten; -es Verfahren anwenden; etw. ist s. erwiesen; **Stativ** [ʃtaˈtiːf], das; -s, -e [...iːvə; zu lat. stativus = (fest) stehend]: *meist dreibeiniger, gestellartiger Gegenstand zur bestimmte feinmechanische Apparate (z. B. Kameras), den man zusammenschieben u./od. zusammenlegen kann u. auf die Geräte festgeschraubt o. ä. werden können:* ein S. aufbauen, aufstellen; den Fotoapparat auf das S. schrauben; **Statolith** [ʃtatoˈliːt, auch: ...'lɪt, auch: st...], der; -s u. -en, -e[n] [zu griech. statós (↑Statik) u. ↑-lith] (meist Pl.) (Anat.): *kleiner Kristall aus kohlensaurem Kalk im Gleichgewichtsorgan des Ohres;* **Stator** [ʃtaˈtoːɐ̯, auch: ... toːɐ̯, auch: 'st...], der; -s, ...oren [staˈtoːrən; zu lat. stare = stehen] (Technik): *feststehender, nicht rotierender Teil von bestimmten Geräten od. Maschinen;* **Statoskop** [ʃtatoˈskoːp, st...], das; -s, -e [zu griech. statós (↑Statik) u. skopeĩn = betrachten] (Flugw.): *hochempfindlicher Höhenmesser.*

statt [ʃtat] ⟨Präp.⟩: ↑anstatt; **Statt** [-], die; - [mhd., ahd. stat, eigtl.

= das Stehen, vgl. Stadt] (geh., selten): *Ort, Platz, Stelle:* nirgends eine bleibende S. (*Ort, wo man leben kann;* nach Hebr. 13, 14, eigtl. = Stadt) haben, finden; ***an jmds. S.** (*an die Stelle von jmdm.*): Schickt einen Knecht nach Hause an unserer S. (Hacks, Stücke 30); **an Eides S.** (↑Eid); **an Kindes S.** (↑Kind 2); **an Zahlungs S.** (↑Zahlung).

statt-, Statt-: ~**finden** ⟨st. V.; hat⟩: *(als Geplantes, Veranstaltetes) geschehen, vor sich gehen:* die Aufführung findet heute, morgen abend, um in der Aula statt; ~**geben** ⟨st. V.; hat⟩ (Amtsdt.): *einer (als Antrag, Gesuch o. ä. formulierten) Bitte, Forderung o. ä. entsprechen:* dem Gnadengesuch, der Klage wurde stattgegeben; ~**haben** ⟨unr. V.; hat⟩ (geh.): svw. ↑~finden; ~**halter,** der [1: spätmhd. stathalter, LÜ von mlat. locumtenens, ↑Leutnant]: **1.** (hist.) *Vertreter des Staatsoberhauptes od. der Regierung in einem Teil des Landes.* **2.** (schweiz.): **a)** *oberster Beamter eines Bezirks;* **b)** *Stellvertreter des regierenden Landammanns;* **c)** svw. ↑Gemeindepräsident, dazu: ~**halterei** [-haltəˈraɪ̯], die; -, -en: *Verwaltungsamt eines Statthalters* (1), ~**halterschaft,** die: *Ausübung des Amtes als Statthalter* (1).

Stätte [ʃtɛtə], die; -, -n [spätmhd. stete, geb. aus dem Pl. von ↑Statt] (geh.): *Stelle, Platz (im Hinblick auf etw. Bestimmtes, auf einen bestimmten Zweck); Ort [als Schauplatz wichtiger Begebenheiten, feierlicher Handlungen o. ä.], dem eine besondere Bedeutung zukommt od. der einem außerordentlichen Zweck dient:* eine historische, heilige, friedliche, gastliche S.; die S. des Sieges, seiner Niederlage; ... den barfüßigen Weißbart, der ihm die S. (*Lagerstatt*) bereitet (Th. Mann, Tod 39); **statthaft** [ʃtathaft] ⟨Adj.; nur präd.⟩ (geh.): *von einer [übergeordneten] Institution zugestanden, durch eine Verfügung erlaubt, zulässig:* es ist nicht s., hier zu rauchen; Waren unverzollt ins Ausland mitzunehmen ist nicht s.; ⟨Abl.:⟩ **Statthaftigkeit,** die; -. **stattlich** [ʃtatlɪç] ⟨Adj.⟩ [zu ↑Staat (3)]: *statelik = ansehnlich, zu ↑Staat (3)]:* **1.** *von beeindruckender großer u. kräftiger Statur:* ein -er Mann; sie war eine -e Erscheinung. **2.** *(in Hinsicht auf äußere Vorzüge ansehnlich, bemerkenswert:* ein -es Haus, Gebäude; er besitzt eine -e Sammlung von Gemälden, Briefmarken; eine -e *(beträchtliche)* Summe gewinnen; die Anzahl der Gäste ist recht s. [geworden]; ⟨Abl.:⟩ **Stattlichkeit,** die; -.

Statuarik [ʃtaˈtu̯aːrɪk, auch: st...], die; - (bildungsspr. selten): *Statuenhaftigkeit: die klassische S. dieser Plastiken;* **statuarisch** ⟨Adj.; o. Steig.⟩ [lat. statuārius]: *auf die Bildhauerkunst od. eine Statue bezüglich;* **Statue** [ʃtaˈtu̯ə, auch: 'st...], die; -, -n [lat. statua; zu: statuere = aufstellen, zu: stāre = stehen]: *frei stehende* ¹*Plastik* (1), *die einen Menschen od. ein Tier in ganzer Gestalt darstellt:* eine S. aus Stein, Bronze; er stand unbewegt wie eine S.; ⟨Abl.:⟩ **statuenhaft** ⟨Adj.; Steig. ungebr.⟩: **a)** *in der Art einer Statue;* **b)** *unbewegt wie eine Statue;* ⟨Abl.:⟩ **Statuenhaftigkeit,** die; -; **Statuette** [ʃtaˈtu̯ɛtə, auch: st...], die; -, -[...n] [frz. statuette]: *kleine Statue:* eine Sammlung antiker -n; **statuieren** [ʃtatuˈiːrən, auch: st...] ⟨sw. V.; hat⟩ [spätmhd. statui(e)ren < lat. statuere, ↑Statue] (bildungsspr.): *aufstellen, festsetzen; bestimmen;* vgl. Exempel (1); ⟨Abl.:⟩ **Statuierung,** die; -, -en (selten); **Statur** [ʃtaˈtuːɐ̯], die; -, -en ⟨Pl. selten⟩ [lat. statūra, zu: stāre = stehen]: *körperliches Erscheinungsbild, Körperbau, Wuchs:* eine kräftige, untersetzte, mittlere S.; er hat die S. seines Vaters; sie war von zierlicher S.; zierlich von S.; **Status** [ʃtaːtus, auch: 'st...], der; -, - [...tuːs; auch ↑Staat]: **1.** (bildungsspr.) *Lage, Situation:* der wirtschaftliche S. eines Landes; einen S. feststellen. **2. a)** *Stand, Stellung in der Gesellschaft, innerhalb einer Gruppe:* der soziale, gesellschaftliche S. der Intellektuellen; **b)** *rechtliche Stellung, Rechtsstellung:* der politische S. Berlins, von Berlin. **3.** (Med.) *Zustand, Befinden:* der Verunglückte befindet sich in einem sehr schlechten S.; **Status nascendi** [- nasˈtsɛndi], der; - - (Chemie): *(von Stoffen im Augenblick ihres Entstehens) bes. reaktionsfähiger Zustand;* vgl. in statu nascendi usw.; **Status praesens** [- ˈprɛːzɛns], der; - - [lat.; vgl. Präsens] (Med.): *augenblicklicher Zustand eines Patienten;* **Status quo** [- kvoː], der; - - [lat. = Zustand, in dem ...] (bes. jur.): *gegenwärtiger Zustand;* **Status quo ante** [- - 'antə], der; - - - [lat.: ante = vor] (bildungsspr.): *Stand vor der in Frage kommenden Tatbestand od. Ereignis;* **Statussymbol** [ʃtatus..., st...], das; -s, -e [zu: status u. ↑Symbol] (bildungsspr.): *etw., was jmds. gehobenen Status* (2) *dokumentieren soll:* das Auto als S.; **Statut** [ʃtaˈtuːt, auch: st...], -[e]s, -en [mhd. statut < lat. statutum = Bestimmung]:

Satzung, Festgelegtes, Festgesetztes (z. B. im Hinblick auf die Organisation eines Vereins): -en aufstellen; die -en des Vereins wurden geändert; das verstößt gegen die -en; ⟨Abl.:⟩ **statutarisch** [ʃtatu'ta:rɪʃ, auch: st...] ⟨Adj.; o. Steig.⟩: *auf einem Statut beruhend; satzungsgemäß;* ⟨Zus.:⟩ **Statutenänderung,** die; **statutengemäß** ⟨Adj.; o. Steig.⟩: svw. ↑satzungsgemäß.

Stau [ʃtaʊ̯], der; -[e]s, -s u. -e [rückgeb. aus ↑stauen]: **1. a)** ⟨Pl. selten⟩ *durch Behinderung des Fließens, Strömens o. ä. bewirkte Ansammlung:* ein S. der Eisschollen an der Brücke; die Hitze bewirkte einen S. des Blutes im Hirn; durch die Einwirkung des Windes kommt es zu einem S. des Wassers; **b)** ⟨Pl. meist -s⟩ *Ansammlung von Fahrzeugen in einer langen Reihe durch Behinderung, Stillstand des Verkehrs:* ein endloser, kilometerlanger S.; von der Autobahn München–Salzburg werden mehrere -s gemeldet; nach dem Unfall bildete sich ein S.; -s vermeiden; in einen S. geraten, im S. stehen; **c)** ⟨Pl. ungebr.⟩ (Met.) *Ansammlung (u. Aufsteigen) von Luftmassen vor einem Gebirge, die zu Wolkenbildung u. Niederschlägen führt.* **2.** (selten) **Stauwerk:** *das Wasser ... strudelte erst wieder, wenn es die künstlichen -e hinter sich hatte* (Lynen, Kentaurenfährte 8).

stau-, Stau-: ⟨~anlage,⟩ die: svw. ↑~werk; ~becken, das: *Bekken für gestautes Wasser;* ~damm, der: *Damm zum Stauen von Wasser,* die: *hohe [gewölbte] Mauer eines Stauwerks zum Stauen;* ~punkt, der (Physik): *Punkt an einer Kante eines umströmten Körpers, in dem die Geschwindigkeit des strömenden Mediums gleich Null ist;* ~raum, der: **1.** (Fachspr.) *Raum für das aufgestaute Wasser eines Stauwerks.* **2.** (Seemannsspr.) *Platz, an dem etw. gestaut (3) werden kann.* **3.** (DDR) *durch Sperrlinien markierter Teil der Fahrbahn auf Kreuzungen, auf dem Fahrzeuge halten, solange die Fahrtrichtung gesperrt ist;* ~see, die: *durch Stauen eines Flusses entstandener See;* ~stufe, die: *mit einer Schleuse versehene Stauanlage als Teil gleichartiger Anlagen, die, in Abständen in den Fluß gebaut, dessen Schiffbarkeit ermöglichen;* ~wasser, das ⟨Pl. -wasser⟩ (Fachspr.): *(in einer Tide) Wasser fast ohne Strömung (wenn sich die Strömung in umgekehrter Richtung zu bewegen beginnt);* ~wehr, das: ²*Wehr;* ~werk, das (Fachspr.): *quer durch einen Fluß od. ein Flußtal gebaute Anlage zum Stauen (1).*

Staub [ʃtaʊ̯p], der; -[e]s, (Fachspr.:) -e u. Stäube [ʃtɔʏ̯bə], vgl. Stäubchen/[mhd., ahd. stoup, zu ↑stieben]: **1.** *etw., was aus feinsten Teilen (z. B. von Sand) besteht, in der Luft schwebt u./od. sich als [dünne] Schicht auf die Oberfläche von etw. legt:* grauer, dicker S.; kosmischer S.; radioaktive Stäube; überall lag S. [auf den Sachen]; S. einatmen, schlucken müssen; S. von den Möbeln wischen; S. saugen; ich muß noch S. wischen; völlig mit, von S. bedeckt sein; ** S. aufwirbeln* (ugs.; *Aufregung, Unruhe verursachen sowie Kritik u. Empörung hervorrufen);* **den S.** (einer Stadt o. ä.) **von den Füßen schütteln** (geh.; *einen Ort, ein Land verlassen, für immer fortgehen;* nach Matth. 10, 14); **sich aus dem Staub[e] machen** (ugs.; *sich [rasch u. unbemerkt] entfernen;* eigtl. = sich in einer Staubwolke heimlich aus dem Schlachtgetümmel entfernen); **jmdn., etw. durch/in den S. ziehen, zerren** (geh.; ↑Schmutz 1); **vor jmdm. im Staub[e] kriechen;** *sich vor jmdm. in den S. werfen* (geh., veraltet; *sich in demütiger Weise jmdm. unterwerfen [müssen]);* **[wieder] zu S. werden** (geh. verhüll.; *gestorben sein).* **2.** (Mineral.) *feinverteilte feste Einschlüsse in durchsichtigen Schmucksteinen.*

staub-, Staub-: ⟨~abweisend⟩ ⟨Adj.; nicht adv.⟩: vgl. schmutzabweisend: -e Stoffe; ~bach, der: *Sturzbach, dessen Wasser beim Herabstürzen zerstäubt wird;* ~bedeckt ⟨Adj.; o. Steig.; nicht adv.⟩: -es Mobiliar auf dem Speicher; ~besen, der: *Handbesen mit langen, weichen Haaren zum Abstauben;* vgl. Federwedel; ~beutel, der (Bot.): *Teil des Staubblatts, der die Pollensäcke enthält;* ~blatt, die (Bot.): *Teil der Blüte, der den Blütenstaub enthält, dazu:* ~blattkreis, der *im Kreis angeordnete Staubblätter;* ~brand, der: svw. ↑Flugbrand; ~brille, die: *Brille, die die Augen vor Staub schützt;* ~bürste, die: vgl. Schmutzbürste; ~dicht ⟨Adj.; o. Steig.; nicht adv.⟩: *Staub nicht durchlassend:* die s. verpackte Linse; ~entwicklung, die: *eine Sprengung mit starker S.;* ~explosion, die: *durch eine Mischung von brennbaren Stäuben mit Luft entstandene Explosion;* ~faden, der ⟨meist Pl.⟩ (Bot.): *einem Faden ähnlicher Teil in der Blüte, der den Staubbeutel trägt; Filament (1);* ~fahne, die: *von starkem*

Wind aufgewirbelter Staub; ~fänger, der (abwertend): *Gegenstand aus Stoff u. mit vielen Verzierungen; der Zierde einer Wohnung dienender Gegenstand, in dem man nur etw. sieht, worauf sich Staub absetzt;* ~fein ⟨Adj.; o. Steig.; nicht adv.⟩: -e Körnchen; ~fetzen, der (landsch., bes. österr.): svw. ↑~tuch; ~feuerung, die (Technik): *(in Dampfkesseln) Feuerung mit Kohlenstaub;* ~filter, der, fachspr. meist: das (Technik): *Filter (1 b), mit dem Staub aus der Luft gefiltert wird;* ~frei ⟨Adj.; o. Steig.; nicht adv.⟩: *frei von Staub;* ~geboren ⟨Adj.; o. Steig.; nicht adv.⟩ (bibl.): *irdisch (1), vergänglich, sterblich;* ⟨subst.:⟩ ~geborene, der u. die; -n, -n ⟨Dekl. ↑Abgeordnete⟩ (bibl.): *Mensch;* ~gefäß, das: svw. ↑~blatt; ~hose, die: vgl. Sandhose; ~kamm, der: *Kamm mit feinen, sehr eng stehenden Zinken;* ~kohle, die: svw. ↑Kohlenstaub; ~korn, das ⟨Pl. -körner⟩: *einzelner, kleiner Teil des Staubs;* ~lappen, der; ~lawine, die: *Lawine aus Pulverschnee, bei deren Abgehen der Schnee hoch aufstäubt;* ~lunge, die: svw. ↑Pneumokoniose; ~mantel, der [urspr. = leichter Mantel, den beim Wandern die Kleidung vor dem Straßenstaub schützen sollte]: *leichter [heller] Mantel aus Popeline;* ~maske, die: vgl. ~brille; ~partikel, das, auch: die: svw. ↑~korn; ~pilz, der: svw. ↑Bofist; ~pinsel, der: vgl. ~besen; ~sand, der: svw. ↑Schluff (1); ~saugen ⟨sw. V.; hat⟩: svw. ↑saugen (2 a): er staubsaugte; sie hat eine ganze Stunde staubgesaugt; ~sauger, der: *elektrisches Gerät, mit dem man Staub, Schmutz o. ä. von etw. absaugt;* ~schicht, die: vgl. Schmutzschicht; ~schweif, der (Astron.): *aus interplanetarem Staub bestehender Teil des Kometenschweifs;* vgl. Gasschweif; ~sturm, der: vgl. Sandsturm; ~teilchen, das: svw. ↑~korn; ~trocken ⟨Adj.; o. Steig.; nicht adv.⟩: **1.** [–'––] (meist abwertend) *überaus trocken.* **2.** ['–––] (Fachspr.) *(von Lack) so weit getrocknet, daß sich kein Staub mehr festsetzt;* ~tuch, das ⟨Pl. -tücher⟩: *weiches Tuch zum Abstauben;* ~wedel, der: vgl. ~besen; ~wolke, die: *wie eine Wolke aufgewirbelter Staub;* ~zucker, der (österr.): svw. ↑Puderzucker.

Stäubchen [ʃtɔʏ̯pçən], das; -s, -: *einzelnes Staubteilchen, Staubkorn, -partikel:* auf seinem Schreibtisch darf kein S. sein; jedes S. ärgert sie; **Stäube:** Pl. von ↑Staub; **stauben** [ʃtaʊ̯bn̩] ⟨sw. V.; hat⟩ [mhd., ahd. stouben, wohl eigtl. = stieben machen]: **1. a)** *Staub absondern, von sich geben:* der Teppich, das Kissen, die Straße staubt; ⟨unpers.:⟩ beim Fegen staubt es sehr; gestern hat's bei uns aber gestaubt (ugs.; *hat es eine heftige Auseinandersetzung gegeben);* **b)** *Staub aufwirbeln, herumwirbeln:* du sollst beim Kehren nicht so s. **2.** (selten) *Staub, Schmutzteilchen o. ä. von etw. entfernen:* mit der Serviette Krümel vom Tischtuch s. **3.** (landsch.) *mit Mehl bestäuben: das Brot s.;* gestäubte Brötchen; **stäuben** [ʃtɔʏ̯bn̩] ⟨sw. V.; hat⟩ [mhd. stöuben, ahd. stouben, ↑stauben]: **1.** (selten) *Staub absondern, stauben (1 a): der Teppich staubt.* **2.** *Staub, Schmutzteilchen o. ä. von etw. entfernen, stauben (2):* Zigarettenasche vom Anzug s. **3.** *in kleinste Teilchen zerstieben; wie Staub umherwirbeln:* so dichten Schnee hinunter, daß der Schnee nur so stäubte. **4.** *(etw. Pulveriges) fein verteilen, streuen:* dem Baby Puder auf die Haut s.; Mehl auf das Kuchenblech, über das Brot s. **5.** (Jägerspr.) *(vom Federwild) Kot fallen lassen;* **stäubern** [ʃtɔʏ̯bɐn] ⟨sw. V.; hat⟩ [zu ↑stauben] (landsch.): *Staub entfernen;* **staubig** [ʃtaʊ̯bɪç] ⟨Adj.; nicht adv.⟩ [mhd. stoubec]: **1.** *voll Staub; mit Staub bedeckt:* die -en Kleider, Schuhe abbürsten; die -e Straße meiden; auf dem Boden ist es sehr s. **2.** (landsch. scherzh.) *betrunken;* **Stäubling** [ʃtɔʏ̯plɪŋ], der; -s, -e: svw. ↑Bofist.

Stauche [ʃtaʊ̯xə], die; -, -e [mhd. stûche = weiter Ärmel; Kopftuch, ahd. stûcha = (weiter) Ärmel; wohl verw. mit ↑stauchen] ⟨o. Pl.⟩: **1.** *die Finger nicht bedeckender Handschuh; kurzer Muff; Pulswärmer.* **2.** *weiter unterer Teil des Ärmels.* **3.** *Kopftuch (der Frauen).*

stauchen [ʃtaʊ̯xn̩] ⟨sw. V.; hat⟩ [H. u., vgl. (m)niederd. stüken = stoßen, stüke = aufgeschichteter Haufen; 5: wohl aus der Soldatenspr.]: **1.** *heftig auf, gegen etw. stoßen:* den Stock auf den Boden s. **2.** *etw. stoßen od. drücken u. dadurch kürzer u. dicker machen:* ein Gestänge s.; Die Achse wurde gestaucht, die Radschiene verbogen (Frisch, Gantenbein 32); der Band ist an einer Ecke gestaucht; Ü ... ging gestaucht (gekrümmt, gebückt) von Alter ... an Stock (Johnson, Ansichten 38). **3.** (Technik) *in Werkstücken (z. B. Nieten, Bolzen) durch Druck mit einem Stempel formen.* **4.** (selten) svw. ↑verstauchen: ich stürzte und stauchte mir den Fuß (Kaiser, Villa 78). **5.** (ugs.)

jmdn. kräftig zurechtweisen, heftig ausschimpfen: der Lehrer hat ihn wegen seiner Unkameradschaftlichkeit tüchtig gestaucht; **Staucher,** der; -s, - (landsch.): **1.** svw. ↑Stauche (1–3). **2.** *Zurechtweisung:* einen S. kriegen, bekommen; **Stauchung,** die; -, -en: *das Stauchen (1–4).* **Stäudchen** ['ʃtɔytçən], das; -s, -: ↑Staude; **Staude** ['ʃtaudə], die; -, -n [mhd. stūde, ahd. stūda, wohl zu ↑stauen] ⟨Vkl. ↑Stäudchen⟩: **1.** (Bot.) *[große] Pflanze mit mehreren, aus einer Wurzel wachsenden kräftigen Stengeln, die im Herbst absterben u. im Frühjahr wieder neu austreiben.* **2.** (landsch., bes. südd.) svw. ↑Strauch. **3.** (landsch.) svw. ↑Kopf (5 b): eine S. Salat; **stauden** ['ʃtaudn̩] ⟨sw. V.; hat⟩ (selten): *buschig, in Stauden wachsen.* **stauden-, Stauden-:** ~**artig** ⟨Adj.; Steig. ungebr.⟩: *in der Art einer Staude (1); wie eine Staude;* ~**aster,** die: *als Staude (1) wachsende Aster mit vielen kleinen rötlichen, lila od. weißen Blüten an einer Rispe,* ~**gewächs,** das: svw. ↑Staude (1); ~**salat,** der (landsch.): svw. ↑Kopfsalat; ~**sellerie,** der: *als Staude (1) wachsender Sellerie, dessen lange, fleischige Stengel als Salat u. Gemüse geschätzt werden.* **staudig** ['ʃtaudɪç] ⟨Adj.; o. Steig.⟩: *in Stauden (1) wachsend.* **stauen** ['ʃtauən] ⟨sw. V.; hat⟩ [aus dem Niederd. < mniederd. stouwen, eigtl. = stehen machen, stellen]: **1.** *(etw. Fließendes, Strömendes o. ä.) zum Stillstand bringen [u. dadurch ein Ansammeln bewirken]:* das Wasser des Flusses, den Fluß, den Bach s.; der Arzt hat das Blut durch Abbinden der Vene gestaut; Ü jmds. Redefluß s. **2.** ⟨s. + sich⟩ **a)** *(von etw. Fließendem, Strömendem o. ä.) zum Stillstand kommen u. sich ansammeln:* überall staute sich das Wasser; an den Brückenpfeilern hat sich das Eis gestaut; **b)** *sich an einem Ort (vor einem Hindernis o. ä.) ansammeln:* die Menschen stauten sich in den Straßen, vor dem Tor; Autos stauten sich an der Unfallstelle; ⟨selten ohne „sich“:⟩ Die Rheinbrücke war nicht der Engpaß. Es staute drüben (MM 2. 6. 66, 4); Ü die Wut, der Ärger hatte sich in ihm gestaut. **3.** (Seemannsspr.) *(auf einem Schiff) sachgemäß unterbringen, verladen:* Schüttgut, Säcke, Vorräte für den Törn in die Kajüte s.; ⟨Abl. zu 3:⟩ **Stauer,** der; -s, -: *jmd., der Frachtschiffe be- u. entlädt* (Berufsbez.). **Stauf** [ʃtauf], der; -[e]s, -e u. (als Hohlmaß nach Zahlen:) - [mhd. stouf, ahd. stou(p)f] (landsch., sonst veraltet): **a)** *Becher, Humpen von bestimmter Größe;* **b)** *früheres Hohlmaß (ein wohl eineinhalb Liter:* 5 S. Wein. **Staufferbüchse** ['ʃtaufɐ-], die; -, -n [↑Staufferfett] (Technik): *Vorrichtung zum Schmieren, die das Fett durch Drehen des mit einem Gewinde versehenen Deckels an die Stelle bringt, die geschmiert werden soll;* **Staufferfett,** das; -[e]s [nach dem Herstellerfirma Stauffer Chemical Company, Westport (Conn., USA)]: *Fett aus Schmieröl u. tierischem u. pflanzlichem Fett zum Schmieren (1 a).* **staunen** ['ʃtaunən] ⟨sw. V.; hat⟩ [im 18. Jh. aus dem Schweiz. in die Hochspr. gelangt, schweiz. stūnen (Anfang 16. Jh.), eigtl. = erstarren]: **1. a)** *mit großer Verwunderung wahrnehmen:* er staunte, daß sie schon da war; man höre und staune!; **b)** *über etw. sehr verwundert sein:* ich staune, wie schnell du das geschafft hast; er staunte nicht schlecht (ugs.; *war sehr verwundert*), als seine Frau aufkreuzte; ja, da staunst du [wohl]!; ihr werdet s., wenn ihr seht, wen sie mitgebracht hat. **2.** *sich beeindruckt zeigen u. Bewunderung ausdrücken:* er saß und staunte; sie betrachtete ihn mit staunenden Augen; über jmds. Einfallsreichtum s.; ⟨subst.:⟩ **Staunen** [-], das; -s: **1.** *Verwunderung:* grenzenloses S. stand in seinem Gesicht; er kam aus dem S. nicht mehr heraus; jmdn. in S. [ver]setzen; er nahm es mit ungläubigem S. zur Kenntnis. **2.** *Bewunderung:* seine Kühnheit hat unser S. erregt; ⟨Zus. zu 2:⟩ **staunenerregend** ⟨Adj.; o. Steig.; nicht adv.⟩: *vor Leistung;* **staunenswert** ⟨Adj.; nicht adv.⟩ (geh.): *so, daß man es bewundern muß:* mit -em Fleiß; seine Geduld ist wirklich s. **¹Staupe** ['ʃtaupə], die; -, -n [aus dem Md.; mniederl. stuype = krampfartiger Anfall]: *(durch einen Virus hervorgerufene) Krankheit bestimmter Tiere* (bes. der Hunde). **²Staupe** [-], die; -, -n [spätmhd. (md.), mniederd. stūpe, afries. stūpa, wohl aus dem Westslaw.] (früher): **1.** *öffentliches Auspeitschen (eines dazu verurteilten) an einem Schandpfahl.* **2.** *Rute zum Auspeitschen;* **stäupen** ['ʃtɔypn̩] ⟨sw. V.; hat⟩ [zu ↑²Staupe] (früher): *an einem Schandpfahl mit Ruten öffentlich auspeitschen:* die Verbrecher wurden gestäupt; ⟨Abl.:⟩ **Stäupung,** die; -, -en. **Staurolith** [ʃtauro'li:t, auch ...lɪt, auch ...lɪt], der; -s, -e [zu griech.

staurós = Kreuz u. ↑-lith] (Mineral.): *glattes, glänzendes, an der Oberfläche oft auch rauhes, rötliches bis dunkelbraunes Mineral aus zwei sich diagonal kreuzenden, meist sechseckigen Kristallen;* **Staurothek** [...'te:k, auch ...t...], die; -, -en [zu griech. thēkē, ↑Theke]: *Behältnis für eine Reliquie des heiligen Kreuzes.* **Stauung,** die; -, -en: **1.** *das Stauen* (1): die S. des Wassers. **2.** svw. ↑Stau (1 a–c); ⟨Zus.:⟩ **Stauungsniere,** die: **1.** svw. ↑Hydronephrose. **2.** *Blutstauung in den Nieren durch Nachlassen der Leistung des Herzens.* **Steadyseller** ['stɛdɪ-], der; -s, - [amerik. steady seller, zu engl. steady = gleichmäßig u. seller, ↑Seller]: *Buch, das über einen langen Zeitraum gleichmäßig gut verkauft wird.* **Steak** [ste:k; selten: ʃt...], das; -s, -s [engl. steak < aisl. steik = Braten, zu: steikja = braten]: *nur kurz gebratene od. zu bratende Fleischscheibe aus der Lende* (bes. von Rind od. Kalb); ⟨Zus.:⟩ **Steakhaus,** das [engl. steakhouse]: *Restaurant, das bes. auf die Zubereitung von Steaks spezialisiert ist.* **Steamer** ['sti:mɐ, ʃt...], der; -s, - [engl. steamer, zu: steam = Dampf] (Seemannsspr.): *Dampfschiff.* **Stearin** [ʃtea'ri:n, auch: st...], das; -s, -e [frz. stéarine, zu griech. stéar (Gen.: stéatos) = Fett, Talg]: *(zur Kerzenherstellung u. für kosmetische Produkte verwendetes) festes, weißes, bei höheren Temperaturen flüssig werdendes Gemisch aus Stearin- u. Palmitinsäure.* **Stearin-:** ~**kerze,** die; ~**licht,** das ⟨Pl. -er⟩: *Licht* (2 b) *aus Stearin;* ~**säure,** die (Chemie): *an Glyzerin gebundene gesättigte Fettsäure in vielen tierischen u. pflanzlichen Fetten.* **Steatit** [ʃtea'ti:t, auch: ...tɪt, st...], der; -s, -e [zu griech. stéar, ↑Stearin] (Mineral.): *dichter Form; Speckstein;* **Steatom** [stea'to:m, ʃt...], das; -s, -e (Med.): svw. ↑Balggeschwulst; **Steatose** [...'to:zə], die; -, -n (Med.): svw. ↑Fettsucht. **Stech-:** ~**apfel,** der: *(zu den Nachtschattengewächsen gehörende) hochwachsende Pflanze mit großen Blättern u. großen, weißen, trichterförmigen Blüten u. meist stachelige Kapselfrüchten;* ~**becken,** das: svw. ↑Bettpfanne; ~**beitel,** der: svw. ↑Beitel; ~**eisen,** das: svw. ↑~beitel; ~**fliege,** die: *der Stubenfliege ähnliche Fliege mit einem Stechrüssel, die als Blutsauger bei Tieren u. Menschen auftritt u. oft Krankheiten überträgt;* ~**frage,** die: svw. ↑Stichfrage: eine S. stellen; ~**heber,** der; Heber (2); ~**imme,** die ⟨meist Pl.⟩ (Zool.): *zu den Hautflüglern gehörendes, einen Stachel besitzendes Insekt* (z. B. Biene); ~**kahn,** der: *Kahn, der in flachem Wasser mit einer Stange fortbewegt wird;* ~**karre,** die: vgl. Sackkarre; ~**karte,** die: *Kontrollkarte der Stechuhr, zur Angabe von bes. Beginn u. Ende der Arbeitszeit festgehalten werden;* ~**mücke,** die (Zool.): *(in vielen Arten vorkommende) Mücke mit langen Beinen u. langem Stechrüssel, die als Blutsauger bei Tieren u. Menschen auftritt u. oft Krankheiten überträgt; Moskito* (2); ¹Schnake (2); ~**paddel,** das: *Paddel mit nur einem Blatt (mit dem ein Kanadier 1 fortbewegt wird);* vgl. Pagaie, ~**palme,** die: *als Baum od. Strauch wachsende Pflanze mit glänzenden, immergrünen, häufig dornigen Blättern; Ilex;* ~**rüssel,** der: *stechenden Insekten, mit denen sie zu stechen u. zu saugen vermögen;* ~**salat,** der: vgl. ↑Schnittsalat; ~**schloß,** das: *Vorrichtung an Jagdgewehren, die es ermöglicht, den Abzug so einzustellen, daß bei leichtester Berührung der Schuß ausgelöst wird;* ~**schritt,** der (Milit.): svw. ↑Paradeschritt; ~**uhr,** die: **1.** *mit einem Uhrwerk gekoppeltes Gerät zur Aufzeichnung bes. von Arbeitsbeginn u. -ende auf einer jeweils in das Gerät zu steckenden Stechkarte; Kontroll-, Stempeluhr.* **2.** svw. ↑Wächterkontrolluhr; ~**vieh,** das (österr.): *Vieh (Kälber u. Schweine), das bei der Schlachtung gestochen wird;* ~**winde,** die (bei den Liliengewächse gehörende) *Pflanze mit stacheligen Ranken u. kleinen Blüten in Rispen, Dolden od. Trauben, die vor allem in den Tropen wächst;* vgl. ↑Stal. Sarsaparille; ~**zirkel,** der: *Zirkel mit Spitzen an beiden Schenkeln zum Messen von Abständen.* **stechen** ['ʃtɛçn̩] ⟨st. V.; hat; gestochen, gestochen/ [mhd. stechen, ahd. stehhan; 13, 16: vgl. ausstechen (3)]: **1.** *spitz sein; mit Spitzen o. ä. versehen sein u. daher eine unangenehme Empfindung auf der Haut verursachen bzw. die Haut verletzen:* Dornen, Tannennadeln, Disteln stechen; die Borsten stachen das Wollzeug stach [ihn] auf der Haut (ugs.; *war sehr rauh, kratzte*). **2.** *(mit einem spitzen Gegenstand) einen Stich (1 b) beibringen; mit einem spitzen Gegenstand verletzen:* jmdn. mit einer Stecknadel s.; sich an

den Dornen der Rosen, mit einer Nadel [in den Finger]
s. **3. a)** *(von bestimmten Insekten) mit einem Stechrüssel
bzw. einem Stachel (2 b) ausgestattet sein; die Fähigkeit
haben, sich durch Stiche zu wehren od. anzugreifen, Blut
zu saugen:* Wespen, Bienen, Stechmücken stechen; **b)** *(von
bestimmten Insekten) mit dem Stechrüssel bzw. dem Stachel
(2 b) einen Stich beibringen:* eine Wespe hatte ihn [am
Hals] gestochen; das Insekt hatte ihm/ihn ins Bein gestochen. **4.** *(mit einem spitzen Ge-
genstand, einem Werkzeug, einer Stichwaffe) einen Stich
in einer bestimmten Richtung ausführen:* mit einer Nadel
durch das Leder, in den Stoff s.; der mit der Injektionsnadel
in die Vene s. (hineinstechen);* er hatte ihm/ihn mit dem
Messer in die Brust gestochen; in seiner Wut stach er
nach dem Kontrahenten; Ü er stach gestikulierend mit
dem Finger in die Luft. **5.** *durch Einstechen (1) in einem
Material o. ä. hervorrufen, bewirken:* Löcher in das Leder,
in die Ohrläppchen s. **6.** *(Fischerei) mit einem gabelähn-
lichen Gerät fangen:* Aale, Hechte s. **7.** *(bestimmte Schlacht-
tiere) durch Abstechen (1) töten:* Schweine, Kälber s. **8.**
*mit einem entsprechenden Gerät von der Oberfläche des
Bodens ab-, aus dem Boden herauslösen:* Torf, Rasen s.
9. *durch Abschneiden über der Wurzel ernten:* Feldsalat,
Löwenzahn s.; Spargel s. *(mit einem dafür vorgesehenen
Gerät aus dem Boden schneiden);* frisch gestochene Champi-
gnons. **10.** *(Jargon) tätowieren.* **11.** ⟨unpers.⟩ *in einer Weise
schmerzen, die ähnlich wie Nadelstiche wirkt:* es sticht mich
[im Rücken, in der Seite]; sie verspürte einen stechenden
Schmerz in der Brust; ⟨subst.:⟩ er fühlte ein Stechen *(einen
stechenden Schmerz)* in den Eingeweiden. **12.** *(bes. in eine
Metallplatte) mit dem Stichel eingraben, gravieren (1):* etw.
in Kupfer, in Stahl s. **13.** (Kartenspiel) **a)** *(von einer Farbe)
die anderen Farben an Wert übertreffen:* Herz sticht; welche
Farbe sticht?; **b)** *(eine Karte) mit Hilfe einer höherwertigen
Karte aus sich bringen:* einen König mit dem Buben s.
14. (Jägerspr.) *das Stechschloß spannen:* die Büchse s. **15.**
(Jägerspr.) *(von bestimmten Tieren) mit der Schnauze im
Boden graben:* der Dachs sticht nach Würmern. **16.** (Sport,
bes. Reiten) *(bei Punktegleichheit in einem Wettkampf)
durch Wiederholung eine Entscheidung herbeiführen:* beim
Jagdspringen wird gestochen; ⟨subst.:⟩ drei Reiter kamen
ins Stechen; es kam zum Stechen. **17.** *die Stechuhr betätigen:*
er hat vergessen zu s. **18.** *(von der Sonne) unangenehm
grell ein, heiß brennen:* die Sonne sticht; eine stechende
Sonne stand am Himmel. **19.** *jmdn. sehr reizen, in Unruhe
versetzen:* die Neugier, der Ehrgeiz sticht ihn. **20.** *vor einem
Hintergrund hervortreten; hervorragen o. ä.:* Hügel, aus de-
nen Schornsteine stachen (A. Zweig, Grischa 322). **21.**
*(von den Augen, dem Blick) in unangenehmer Weise starr
u. durchbohrend sein:* seine Augen stechen; er hat stechende
Augen, einen stechenden Blick. **22.** *einen Übergang in einen
bestimmten anderen Farbton aufweisen; einen Stich in etw.
haben:* ihr Haar, die Farbe des Gewebes sticht ins Rötliche.
23. *(vom Stechpaddel) eintauchen:* die Paddel stechen ins
Wasser; **stechend** ⟨Adj.⟩: *(von Gerüchen) scharf u. durch-
dringend:* das Gas hat, verbreitet einen -en Geruch; **Stecher,**
der; -s, - [mhd. stechære = Mörder; Turnierkämpfer]:
1. kurz für ↑Kupferstecher (1); *Graveur.* **2.** (abwertend)
kurz für ↑Messerstecher. **3.** svw. ↑Stechschloß. **4.** (Jä-
gerspr.) *Schnabel der Schnepfe;* **Stecherei** [ʃteçǝ'rai̯], die;
-, -en (abwertend): kurz für ↑Messerstecherei.

steck-, Steck-: ~becken, das: svw. ↑Stechbecken; ~brief,
der [1: eigtl. = Urkunde, die eine Behörde veranlaßt,
einen gesuchten Verbrecher „in die Gefängnis zu stecken"]:
1. (jur.) *[auf einem Plakat öffentlich bekanntgemachte, mit
einem Bild versehene] Beschreibung eines einer kriminellen
Tat Verdächtigen, durch die die Öffentlichkeit zur Mithilfe
bei seiner Ergreifung aufgefordert wird:* sein S. hing in
jedem Polizeirevier; einen S. gegen jmdn. erlassen; jmdn.
durch S./mittels -s suchen, verfolgen. **2.** (Jargon) **a)** *kurze
Personenbeschreibung in Daten:* -e der einzelnen Teilneh-
mer; **b)** *kurze Information über eine Sache, ein [technisches]
Produkt:* der S. eines neuen Wagentyps, zu 1: ~**brieflich**
⟨Adj.; o. Steig.; nicht präd.⟩: *in Form, mit Hilfe eines
Steckbriefs (1):* jmdn. s. verfolgen, suchen; der s. Gesuchte,
Verfolgte; ~**dose,** die: *[in die Wand eingelassene] Vorrich-
tung zur Herstellung eines Kontaktes zwischen Stromkabel
u. elektrischem Gerät mit Hilfe eines Steckers:* den Stecker
in die S. stecken; ~**kamm,** der: svw. ↑Einsteckkamm; ~**kar-
toffel,** die ⟨meist Pl.⟩: svw. ↑Saatkartoffel; ~**kissen,** das:

(früher): *oft mit Spitzen o. ä. verzierte, einem Schlafsack
ähnliche Hülle mit einem Kopfteil, in die ein Baby, bes.
ein Täufling, hineingesteckt wurde;* ~**kontakt,** der (veral-
tend): svw. ↑Stecker: den S. herausziehen; ~**muschel,** die:
*im Mittelmeer vorkommende Muschel, die mit der Spitze
am Meeresboden steckt;* ~**nadel,** die: *kleine, zum Heften
von Stoff o. ä. verwendete Nadel mit einem Kopf aus Metall
od. buntem Glas:* etw. mit -n feststecken, heften; es ist
so still, daß man eine S. fallen hören könnte *(daß nicht
das geringste zu hören ist);* so voll sein, daß keine S.
zur Erde/zu Boden fallen kann *([in bezug auf einen Raum]
sehr voll, überfüllt sein);* * etw., jmdn. **suchen wie eine S.**
(ugs.; *lange, überall nach etw., jmd. schwer Auffindbarem
suchen);* **eine S. im Heuhaufen suchen** (ugs.; *etw. Aussichts-
loses beginnen, tun),* dazu: ~**nadelkissen,** das: vgl. Nadelkis-
sen, ~**nadelkopf,** der: *Kopf (5 a) der Stecknadel,* ~**nadelkopf-
groß** ⟨Adj.; o. Steig.; nicht adv.⟩: *sehr klein:* -e Pünktchen,
~**nadelkuppe,** die (selten): svw. ↑~nadelkopf; ~**reis,** das:
svw. ↑Steckling; ~**rübe,** die (landsch.): svw. ↑Kohlrübe
(1); ~**schach,** das: *1. kleines Schachspiel, bei dem die Figuren
in das Brett gesteckt werden.* **2.** *[eine Partie]* S. spielen
(vgl. ↑Lochbillard 2); ~**schale,** die (Blumenbinderei): *Schale
für Gestecke;* ~**schloß,** das: *länglicher, zylindrischer Stift,
der zur Sicherung gegen Einbruch in ein Kastenschloß einge-
setzt werden kann;* ~**schlüssel,** der: *aus einem Stahlrohr
bestehender Schraubenschlüssel, dessen Kopfende bei seiner
Benutzung auf die Schraubenmutter aufgesteckt wird;*
~**schuß,** der: *Schußverletzung, bei der das Geschoß im Körper
steckengeblieben ist:* einen S. in der Lunge haben;
~**schwamm,** der (Blumenbinderei): *weiche, poröse Masse
von grüner Farbe, in die bei der Herstellung von Gestecken
die einzelnen Zweige, Blüten o. ä. gesteckt werden;* ~**tuch,**
das: svw. ↑Einstecktuch; ~**vase,** die: *mit einer Spitze am
unteren Ende versehene Vase zum Einstecken in die Erde;*
~**vorrichtung,** die (Elektrot.): *Gesamtheit von Stecker u.
Steckdose;* ~**zwiebel,** die: *junge Zwiebel, die zum Wachsen
in die Erde gesteckt wird; Setzzwiebel.*

stecken ['ʃtɛkn] ⟨sw.; beim intr. Gebrauch im Imperfekt
auch: sw. V.; hat⟩ /vgl. gesteckt/ [mhd. stecken, in-
mhd. Form sind zusammengefallen ahd. stecchēn = fest-
haften u. stecchen = stechend befestigen, Veranlassungs-
verb zu: stehhan, ↑stechen]: **1.** ⟨Imperfekt: steckte⟩ **a)**
*[durch eine Öffnung hindurchführen u.] an eine bestimmte
Stelle tun (schieben, stellen, legen o. ä.); hineinstecken:*
den Brief in den Umschlag, die Hände in die Tasche,
ein Bonbon in den Mund, eine Münze in den Opferstock
s.; sie hatte vergessen, Geld ins Portemonnaie zu s. *(hinein-
zutun);* die Brille wieder ins Futteral s. *(zurückstecken);*
du mußt dein Hemd in die Hose s.; er steckte die Papiere
zu sich *(steckte sie ein, nahm sie an sich);* die Hand durch
das Gitter s. *(durchstecken);* (verblaßt:) das Kind ins Bett
s. (fam.; *unter Anwendung von Zwang zu Bett bringen);*
jmdn. ins Gefängnis s. (ugs.; *mit Gefängnis bestrafen);*
er wurde in eine Uniform gesteckt *(er mußte eine Uniform
anziehen);* sie haben ihr Kind ins Internat gesteckt (ugs.;
lassen es ein Internat besuchen); er hat viel, sein ganzes
Vermögen, seine ganze Kraft in das Unternehmen gesteckt
(hineingesteckt, investiert); sich hinter jmdn. s. (ugs.; *jmdn.
zur Mithilfe bei etw. zu gewinnen suchen; jmdn. anstacheln,
ihn bei etw. zu unterstützen);* sich hinter etw. s. (ugs.; *sich
mit Eifer an etw., an eine Arbeit machen);* **b)** *an einer
bestimmten [dafür vorgesehenen] Stelle einpassen; aufstek-
ken; feststecken o. ä.:* einen Ring an den Finger s.; Kerzen
auf den Leuchter s.; den Schlüssel ins Schloß s.; sich rote
mir eine Blume ins Haar stecken. **2.** ⟨Imperfekt: steckte⟩
*an, auf, in etw. befestigen, [mit Hilfe von Nadeln] anheften,
anstecken:* sich Blumen an den Mantel, ans Revers s.; das
Futter mit Stecknadeln in den Mantel s.; sich das Haar
zu einem Knoten s. *(aufstecken);* ⟨auch ohne Raumergän-
zung:⟩ der Saum ist nur gesteckt. **3.** ⟨Imperfekt: steckte⟩
(landsch.) *(bes. von Knollen, Zwiebeln o. ä.) an der dafür
bestimmten Stelle in die Erde bringen; setzen, legen:* Kartof-
feln, Zwiebeln, Bohnen s. **4.** ⟨Imperfekt: steckte⟩ (ugs.)
jmdm. heimlich mitteilen, zur Kenntnis bringen: dem Chef,
der Polizei etw. s.; * **es jmdm. s.** (ugs.; *jmdm. unverblümt
die Meinung sagen;* wohl nach der Sitte der Femegerichte,
Vorladungen mit einem Dolch an die Tür des zu Ladenden
zu heften; vgl. stak) **a)** *an einer bestimmten Stelle, an etw.
getan (geschoben, gestellt, gelegt o. ä.) worden ist; befinden:*

der Brief steckt im Umschlag; die vermißten Handschuhe staken in der Manteltasche; ihre Füße steckten/staken in hochhackigen Schuhen; er hat immer die Hände in den Taschen s.; das Geschoß steckt noch in seiner Lunge; wo steckt bloß meine Brille (ugs.; *wo liegt sie nur?*); Ü wo hast du denn so lange gesteckt? (ugs.; *wo warst du denn?*); wo steckst du denn jetzt? (ugs.; *wo lebst du, wohnst du, arbeitest du zur Zeit?*); es scheint eine Erkältung in ihm zu s. (ugs.; *er hat eine noch nicht richtig zum Ausbruch gekommene Erkältung*); mein Freund steckt (ugs.; *befindet sich*) in großen Schwierigkeiten; wir stecken sehr in der Arbeit (ugs.; *haben sehr viel Arbeit*); erst in den Anfängen s. *(noch nicht weit gediehen sein);* in jmdm. steckt etwas (ugs.; *jmd. ist begabt, befähigt*); der Schreck stak ihm noch in den Gliedern; **hinter etw. s.* (ugs.; *die Triebfeder, der Veranlasser von etw., einer bestimmten Handlung o.ä. sein*): hinter der ganzen Sache steckt seine Frau, die das nicht haben möchte; **b)** *an einer bestimmten [dafür vorgesehenen] Stelle eingepaßt, auf etw. aufgesteckt, an etw. festgesteckt o.ä. sein:* der Ring steckt am Finger; ein Braten steckte am Spieß; eine Rose steckte/stak in ihrem Haar; der Schlüssel steckt im Schloß; ⟨auch ohne Raumergänzung:⟩ der Schlüssel steckt (ugs.; *ist nicht abgezogen*). **6.** ⟨Imperfekt: steckte, geh.: stak⟩ *an, auf, in etw. befestigt, [mit Hilfe von Nadeln] angeheftet, angesteckt sein:* ein Abzeichen steckt an seinem Revers. **7.** ⟨Imperfekt: steckte, geh.: stak⟩ *viel, eine Menge, ein großes Maß von etw. aufweisen:* die Arbeit steckt voller Fehler; Ü er steckt voller Neugier, Bosheit, Einfälle. **Stecken** [-], der; -s, - [mhd. stecke, ahd. stecko] (landsch.): svw. ↑ ¹Stock (1): *den S. nehmen [müssen] (↑ ¹Hut 1). **steckenbleiben** ⟨st. V.; ist⟩: **1. a)** *(in einem welchen Untergrund, über man geht od. fährt) eingesunken sein u. nicht mehr von der Stelle kommen:* die Autos sind [im Schlamm], die Räder im Schnee steckengeblieben; steckengebliebene Lastwagen; **b)** *an der Stelle, an der es vorgedrungen ist, verbleiben, dort feststecken:* eine Gräte kann leicht im Hals, in der Kehle s.; die Kugel war [in der Lunge] steckengeblieben; Ü etw. bleibt in den Anfängen, im Ansatz stecken *(entwickelt sich nicht weiter);* die Verhandlungen sind steckengeblieben *(sind ins Stocken geraten).* **2.** (ugs.): *beim Sprechen, beim Vortragen von etw. Auswendiggelerntem den Faden verlieren, ins Stocken geraten:* er ist bei seiner Rede, mitten im Gedicht, ein paarmal steckengeblieben; **steckenlassen** ⟨st. V.; hat⟩: *an der Stelle, an der es steckt, belassen:* den Schlüssel [im Schloß] s.; lassen Sie [ihr Geld] stecken! (ugs.; Formel, mit der man jmdm. im Lokal andeutet, daß man ihn eingeladen hat, daß man die Rechnung bezahlt); **Steckenpferd,** das; -[e]s, -e [2: nach engl. hobby-horse]: **1.** *Kinderspielzeug, das aus einem [hölzernen] Pferdekopf mit daran befestigtem Stock besteht:* der Junge hat zu Weihnachten ein S. bekommen. **2.** *von Außenstehenden leicht als [liebenswürdige] Schrulle belächelte Lieblingsbeschäftigung, Liebhaberei, der jmd. seine freie Zeit widmet:* etw. ist ein altes S.; er hat mehrere -e; **sein S. reiten* (scherzh.: *sich seiner Liebhaberei widmen; über ein Lieblingsthema immer wieder sprechen;* vgl. engl. to ride one's hobby-horse). **Stecker** ['ʃtɛkɐ], der; -s, -: *mit Kontaktstiften versehener Teil der Steckvorrichtung, der in die Steckdose gesteckt wird:* der S. ist kaputt, wackelt; den S. hineinstecken, herausziehen; **Steckling** ['ʃtɛklɪŋ], der; -s, -e: *von einer ausgewachsenen Pflanze abgetrennter Trieb, der zur Bewurzelung in die Erde gesteckt wird u. aus dem sich eine neue Pflanze entwickelt:* -e von Geranien in Töpfe setzen. **Steelband** ['stiːlbɛnt, engl.: ...bænd], die; -, -s [engl.-amerik. steel band, aus = Stahl u. band ↑³Band]: *(bes. auf den karibischen Inseln)* ³*Band, deren Instrumente aus verschieden großen leeren Ölfässern bestehen.* **Steeplechase** ['stiːpltʃeɪs], die; -, -n [engl. steeplechase, aus steeple = Kirchturm u. chase = Jagd, eigtl. = „Kirchturmjagd" (nach dem urspr. Ziel)] (Reiten): *Hindernisrennen (1);* **Steepler** ['stiːplɐ], der; -s, - [engl. steepler] (Reiten): *Pferd, das eine Steeplechase läuft.* **Steg** [ʃteːk], der; -[e]s, -e [mhd. stec, ahd. steg, zu ↑ steigen]: **1. a)** *kleine, schmale Brücke über einen Bach, einen Graben o.ä.:* ein hölzerner, schmaler S. führt über den Bach; **b)** *als Überführung bes. über Straßen, Gleisanlagen o.ä. dienende schmale Brücke für Fußgänger:* ein S. über das Bahnge-

lände. **2. a)** kurz für ↑Bootssteg: das Boot rammt den S., legt am S. an, vom S. ab; **b)** *Brett, das eine Verbindung bes. zwischen einem Schiff u. dem Ufer herstellt:* sie gelangten über einen S. an Land. **3.** *(veraltet) schmaler Pfad:* er kannte alle Wege und -e seiner Heimat. **4.** *(bei Saiteninstrumenten) senkrecht stehendes kleines Holzbrettchen auf der Oberseite des Instruments, auf dem die Saiten aufliegen.* **5.** svw. ↑Bügel (3): der S. der Brille war zerbrochen. **6.** *(an Steghosen) seitlich am unteren Ende des Hosenbeins angebrachtes, unter der Fußsohle verlaufendes, das Hinaufrutschen des Hosenbeins verhinderndes Gummiband.* **7.** *Teil des Schuhs, der sich zwischen der Lauffläche der Schuhsohle u. dem Absatz befindet:* die -e putzen. **8.** (Technik) *der (im Querschnitt) vertikale Teil eines Trägers, einer Schiene o.ä. aus Stahl.* **9.** (Druckw.) **a)** *(beim Bleisatz) Material zum Ausfüllen von größeren Flächen einer Kolumne, die ohne Schrift sind;* **b)** *rechtwinklige Leiste aus Eisen zur Bildung der Druckform; Formatsteg;* vgl. Format (3); **c)** *freier Raum an den Seiten einer Druckform.*

Steg-: ~**hose,** die: *[Ski]hose mit einem Steg (6), mit dessen Hilfe die Hosenbeine einen straffen Sitz bekommen;* ~**leitung,** die (Elektrot.): *flaches, bandförmiges Elektrokabel;* ~**reif:** nur in der Fügung **aus dem S.** *(ohne Vorbereitung; improvisiert;* mhd. steg(e)reif, ahd. stegareif = Steigbügel, eigtl. = ohne vom Pferd abzusteigen): etw. aus dem S. vortragen, dichten; eine Frage, die sich aus dem S. nicht beantworten läßt, dazu: ~**reifdichtung,** die, ~**reifkomödie,** die: *Komödie, bei der die Schauspieler die Möglichkeit freier Improvisation haben,* ~**reifkünstler,** der; vgl. ↑ Improvisator, ~**reifrede,** die: vgl. Extempore, ~**reifspiel,** das: vgl. ~**reifkomödie.**

Stegosaurier [ʃtego-, auch: st...], der; -s, - [zu griech. stégos = Dach u. ↑Saurier: nach den Knochenplatten auf Rücken u. Schwanz]: *Dinosaurier mit kleinem Kopf.*

Steh-: ~**aufmanderl** (österr.), ~**aufmännchen,** das: *Kinderspielzeug, das aus einer kleinen Figur (2) besteht, deren unterer Teil kugelförmig ist u. zugleich schwerer als der übrige Teil, so daß die Figur aus jeder Lage immer wieder in die Senkrechte zurückkehrt:* Ü er ist ein S. (ugs.; *ein Mensch, der sich nicht unterkriegen läßt*); ~**bankett,** das: *Bankett, bei dem man nicht an Tischen sitzt;* ~**bier,** das: *Glas Bier, das man im Stehen trinkt:* ich ... ging in eine Schnellgaststätte, um ein S. zu trinken (DM 6, 1967, 61), dazu: ~**bierhalle,** die: *einfaches Lokal, in dem man, ohne an einem Tisch Platz zu nehmen, Bier trinkt;* ~**bild,** das: **a)** (Fot. Jargon) ¹*Foto;* **b)** (Film) *Bild, auf dem eine Bewegung (wie erstarrt) in einer Phase festgehalten ist;* ~**bündchen,** das: *Abschluß am Hals (bes. bei Blusen u. Kleidern) in Form eines nach hochstehenden Stoffstreifens, der mehr od. weniger dicht am Hals anliegt;* ~**café,** das (seltener): vgl. ~**bierhalle,** ~**empfang,** der: vgl. ~**bankett;** ~**geiger,** der (veraltend): *Geiger, der stehend [zum Publikum gewendet] (mit anderen Instrumentalisten) in einem Restaurant, Café zur Unterhaltung spielt;* ~**imbiß,** der: vgl. ~**bierhalle;** ~**kaffee,** das: vgl. ~**bierhalle;** ~**karzer,** der (früher): *Karzer (1), der so klein u. eng ist, daß man nur darin stehen kann;* ~**kneipe,** die (abwertend): vgl. ~**bierhalle;** ~**konferenz,** die (scherzh.): *Gespräch (1), bei dem die Teilnehmer stehen;* ~**konvent,** der (Studentenspr.): *täglich stattfindendes Treffen von Verbindungsstudenten an einem verabredeten Platz innerhalb der Universität:* Ü (bildungsspr. scherzh.:) einen S. abhalten *(im Gespräch zusammenstehen);* ~**kragen,** der: **a)** *am Kleidungsstücken Kragen ohne Umschlag, der steht;* **b)** *(früher) steifer, nicht umgelegter Hemdkragen für Herrenhemden:* einen S. umbinden; Ü bis an den/bis zum S. in Schulden stecken (ugs.; *völlig verschuldet sein),* zu b: ~**kragenprolet,** der ~**kragenproletarier,** der (veraltend abwertend): *Angehöriger der Arbeiterklasse, der auf Grund seines beruflichen Aufstiegs als Angestellter über seine Standesgenossen erhebt;* ~**lampe,** die: *Lampe mit Fuß u. meist größerem Schirm, die vom Boden aufsteigt;* ~**leiter,** die: *Leiter mit einem stützenden Teil, die frei zu stehen vermag;* ~**ohr,** das: *(bei bestimmten Tieren) aufrecht stehendes Ohr;* ~**parkett,** das: *(bes. im Theater) Bereich des Parketts (2), in dem die Zuschauer nur stehen können;* ~**party,** die: vgl. ~**bankett;** ~**platz,** der: *Platz in einem Stadion, Theater, Verkehrsmittel o.ä., auf dem eine Sitzgelegenheit bietet; nur zum Stehen vorgesehener Platz:* es gab nur noch Stehplätze in der Straßenbahn, im Bus; ~**pult,** das: *hohes Pult, an dem man stehend arbei-*

tet; ~**satz,** der (Druckw.): *Schriftsatz* (1), *der nach dem Ausdrucken* (1 a) *zur möglichen Wiederverwendung aufbewahrt wird;* ~**tisch,** der: *(in einem Lokal o. ä.) hoher Tisch, an dem man steht;* ~**vermögen,** das ⟨o. Pl.⟩: **a)** *Fähigkeit (auf Grund einer guten körperlichen Verfassung), eine Anstrengung, eine [sportliche] Anforderung o. ä. gut zu bestehen:* für diese anstrengende Tour braucht man S.; **b)** *charakterliche Eigenschaft, einer Sache, die sich nicht leicht bewältigen od. im eigenen Sinne lenken läßt o. ä., mit Zähigkeit od. Unerschütterlichkeit zu begegnen; Durchhaltevermögen:* bei Verhandlungen großes S. beweisen.

stehen [ˈʃteːən] ⟨unr. V.; hat, südd., österr. u. schweiz.: ist⟩ /vgl. gestanden/ [mhd., ahd. stān, stēn]: **1. a)** *sich in aufrechter Körperhaltung befinden; aufgerichtet sein, mit seinem Körpergewicht auf den Füßen ruhen:* gerade, krumm, aufrecht, gebückt, ruhig, abseits, still, auf den Zehenspitzen, in Reih und Glied, wie angewurzelt s.; der Zug war so voll, daß sie s. mußten *(keinen Sitzplatz mehr bekamen);* er konnte kaum noch s. *(war sehr erschöpft);* das Baby kann schon s. *(kann eine aufrechte Körperhaltung einnehmen);* er arbeitet stehend; der Boxer war stehend k. o.; sie schießen stehend freihändig *(ohne das Gewehr auf einer Unterlage abzustützen);* ⟨subst.:⟩ das lange Stehen fällt ihr schwer; er trinkt den Kaffee im Stehen; Ü das kann er stehend freihändig (ugs.; *ohne Mühe, perfekt*); **b)** *sich stehend* (1 a) *an einem bestimmten Ort, einer bestimmten Stelle befinden:* am Fenster, auf der Straße, bei einer Nachbarin, hinter, neben, vor jmdm., einer Sache s.; sie standen mit den Füßen im Wasser; die Pferde stehen im Stall; (als Beteuerungsformel:) so wahr ich hier stehe, ...; R hier stehe ich, ich kann nicht anders (nach Luthers angeblichen Schlußworten auf dem Reichstag zu Worms 1521); (verblaßt:) am Herd s. *(mit Kochen beschäftigt sein);* den ganzen Tag in der Küche s.; hinter dem Ladentisch s. *(als Verkäufer[in] arbeiten);* als wir ihn abholen wollten, stand er noch im Hemd (ugs.; *war er noch nicht angezogen*); vor der Klasse, vor der Kamera s.; die Mutter steht zwischen ihnen *(verhindert, daß sie ein besseres Verhältnis haben);* im Rentenalter s. *(das Rentenalter erreicht haben);* vor einer Frage, einer Entscheidung s. *(mit einer Frage, Entscheidung konfrontiert sein);* vor dem Bankrott s.; erst am Beginn einer Entwicklung s.; daß vor fünfzehn Jahren niemand ahnte, wo wir heute s. würden *(wie unsere Situation sein würde;* Dönhoff, Ära 82); **c)** (schweiz.) *sich stellen:* er befahl dem Kind, in die Ecke zu s.; **d)** *(von Sachen) sich [in aufrechter Stellung] an einem bestimmten Ort, einer bestimmten Stelle befinden, dort [vorfindbar] sein:* hoch, niedrig, schief, dicht gedrängt s.; das Haus steht am Hang; viele Autos stehen auf dem Parkplatz; die Teller stehen schon auf dem Tisch; Blumen standen in der Vase; das Buch steht im Regal; die Sachen stehen vergessen in der Ecke *(werden nicht mehr beachtet);* sie haben einen Barockschrank im Zimmer s.; (verblaßt:) der Mond, die Sonne steht hoch am Himmel; das Wasser stand im Keller; dichter Rauch stand im Raum; Schweißperlen standen auf seiner Stirn; ***mit jmdm., etw. s. und fallen** *(von einer Person od. Sache entscheidend abhängig sein);* **jmdm. bis zum Hals[e], das oben/bis hier[hin] s.** (ugs.; *zum Überdruß werden*). **2. a)** *(auf einer Skala o. ä.) eine bestimmte Stellung haben:* das Barometer steht hoch, tief, steht auf Regen, auf 10° unter Null; der Zeiger, die Uhr steht auf 12; die Ampel steht auf Rot; **b)** *(innerhalb eines Systems, einer Wertskala) eine bestimmte Stellung haben:* der Franc, die Aktie steht gut, schlecht; der Dollar stand bei 1,78; **c)** (Sport) *einen bestimmten Spielstand aufweisen:* das Fußballspiel steht 1 : 1; im zweiten Satz steht es 5 : 3; wie steht es? **3.** *(von Kulturpflanzen) in einem bestimmten Stand des Wachstums, Gedeihens sein:* der Weizen steht gut, hoch, schlecht; wie steht der Wein? **4.** *(von Gebäuden) als Bauwerk vorhanden sein:* das Haus steht seit 20 Jahren, steht noch, schon lange nicht mehr; von der Burg stehen nur noch ein paar Mauerreste. **5.** *(von Fischen) ruhig (im Wasser) verharren, sich nicht fortbewegen.* **6.** (Jägerspr.) *(von Schalenwild) in einem bestimmten Revier seinen ständigen Aufenthalt haben.* **7.** (Ski, Eislauf) *einen Sprung stehend, ohne Sturz zu Ende führen:* einen dreifachen Rittberger einwandfrei, sicher s.; der weiteste gestandene Sprung. **8. a)** *nicht [mehr] fahren, nicht [mehr] in Bewegung sein:* der Wagen, das Auto, der Zug steht; vor einem stehenden Zug auffahren; ⟨subst.:⟩ einen Triebwagen zum Stehen

bringen; in letzter Sekunde zum Stehen kommen; Ü einen feindlichen Angriff zum Stehen bringen *(aufhalten);* **b)** *nicht [mehr] laufen* (7 a), *nicht mehr in Funktion, in Betrieb sein; stillstehen* (1): der Motor, die Maschine, die Uhr steht; die Räder standen *(drehten sich nicht mehr).* **9.** *an einer bestimmten Stelle in schriftlicher od. gedruckter Form vorhanden sein:* die Nachricht steht auf der ersten Seite, in der Zeitung, unter Vermischtes; auf der Marmortafel steht geschrieben (geh., veraltend; *kann man lesen*), daß ...; was steht in seinem Brief, in dem Vertrag?; unter dem Schriftstück steht sein Name; (verblaßt:) das Gericht steht nicht mehr auf der Speisekarte *(ist dort nicht mehr aufgeführt);* etw. steht auf dem Programm, auf der Tagesordnung *(ist im Programm, in der Tagesordnung vorgesehen);* das Zitat steht bei Schiller *(ist aus einem Werk von Schiller);* das Geld steht auf dem Konto, auf dem Sparbuch *(ist als Haben auf dem Konto, im Sparbuch festgelegt).* **10.** (ugs.) ⟨s. + sich⟩ *in bestimmten (bes. finanziellen) Verhältnissen leben:* er steht sich gut, nicht schlecht, besser als vorher; er steht sich auf 3 000 Mark monatlich *(verdient 3 000 Mark).* **11.** *ein bestimmtes Verhältnis haben zu jmdm.:* er steht schlecht mit ihm seit dem Vorfall; ⟨ugs. auch s. + sich:⟩ er steht sich gut mit seinen Schwiegereltern. **12.** *von jmds. Entscheidung abhängen:* es, die Entscheidung steht [ganz] bei dir, ob und wann mit der Sache begonnen wird. **13.** (ugs.) *(im Hinblick auf die Vorbereitung o. ä. von etw.) fertig, abgeschlossen sein:* der Plan, seine Rede steht *(ist fertiggestellt);* die Theateraufführung, das Programm muß bald s.; nach langem Hin und Her stand endlich die Mannschaft *(war sie zusammengestellt).* **14. a)** *für etw. einstehen, Gewähr bieten:* die Marke steht für Qualität; meistens steht Irland für einen Urlaub, wie man ihn nur noch in wenigen Gegenden Europas machen kann (Gute Fahrt 4, 1974, 54); **b)** *stellvertretend sein:* dieses Beispiel, sein Name steht für viele. **15.** *zu etw. bekennen:* zu seinem Wort, seinem Versprechen s.; er steht zu dem, was er getan hat *(steht dafür ein);* wie stehst du zu der Angelegenheit *(was für eine Meinung hast du dazu)?* **16.** *jmdm. beistehen, zu jmdm. halten:* hinter jmdm., zu jmdm. s. **17.** *(in bezug auf eine Straftat) mit einem bestimmten Strafmaß geahndet werden:* auf Steuerhinterziehung steht eine Gefängnisstrafe, steht Gefängnis. **18.** *in einem bestimmten Zustand, Entwicklungsstand sein:* die Sache steht gut, schlecht, steht zum besten; die Aussichten, Chancen stehen fifty-fifty; ⟨auch unpers.:⟩ mit seiner Gesundheit, mit seinen Plänen steht es schlimm, nicht zum besten; (Frage nach jmds. Ergehen:) [wie geht's] wie steht's?; wie steht's mit der Arbeit *(was macht die Arbeit)?* **19.** ⟨unpers. mit Inf. mit „zu"; entspricht einem mit „müssen" gebildeten Passiv⟩: es steht zu erwarten, zu befürchten, zu hoffen, daß ... **20.** *(von Kleidungsstücken) zu jmdm. in bestimmter Weise passen; kleiden* (1 b): der Hut, das Kleid, die Farbe [der Bluse] steht dir gut, steht dir nicht; Ü Sie ist ganz verwirrt, aber es steht ihr (Frisch, Gantenbein 340). **21.** (landsch.) *leben* (3), *angestellt, beschäftigt sein:* er steht als Lehrer im Westerwald. **22.** (ugs., bes. Jugendspr.) *von jmdm., einer Sache besonders angetan sein, eine besondere Vorliebe für jmdn., etw. haben:* Der Rickey steht auf Country und Western (Degener, Heimsuchung 26). **23.** (Seemannsspr.) *(in bezug auf den Wind) in einer bestimmten Richtung, in bestimmter Weise wehen:* der Wind steht nach Norden, steht günstig. **24.** (ugs.) *erigieren:* Hör mal, mein Freund, es ist nicht meine Schuld, wenn er dir nicht mehr steht (Rocco [Übers.], Schweine 26); **stehenbleiben** ⟨st. V.; ist⟩: **1. a)** *in der Fortbewegung innehalten, nicht weitergehen:* neugierig, erschrocken, vor dem Schaufenster s.; bleib doch mal einen Augenblick stehen!; U das Kind ist in der Entwicklung stehengeblieben *(hat sich nicht weiterentwickelt);* wo sind wir stehengeblieben? *(wo haben wir unser Gespräch, unsere Tätigkeit o. ä. unterbrochen?);* es war, als wäre die Zeit stehengeblieben *(als hätte sich nichts verändert);* **b)** *nicht weiterfahren; anhalten* (1 b): die Autos blieben vor der Bahnschranke stehen. **2.** *nicht weiter in Funktion, in Tätigkeit sein; nicht weiterlaufen:* die Maschine, der Apparat, die Uhr ist stehengeblieben; U das Herz war ihr [fast] stehengeblieben vor Schreck *(sie war sehr erschrocken).* **3.** *(in bezug auf Gebäude o. ä.) der Zerstörung entgehen:* bei den Fliegerangriffen war kein einziges Haus stehengeblieben. **4. a)** *(an der Stelle, an der etw. abgestellt wurde) vergessen werden, unabsichtlich zu-*

rückgelassen werden: in der Garderobe ist ein Stock stehengeblieben; **b)** *(an dem Platz, an dem etw. aufgestellt wurde)* belassen werden: der Schrank kann, soll hier s. **5.** *in fehlerhafter Form, unverändert gelassen werden:* es sind zu viele Fehler stehengeblieben; **stehenlassen** ⟨st. V.; hat⟩: **1. a)** *etw. an der Stelle, an der es sich befindet, belassen:* du sollst die Vase s.; er hat die Leiter am Baum stehenlassen, (seltener:) stehengelassen; sie mußten alles stehen- und liegenlassen/liegen- und s., um sich in Sicherheit zu bringen *(konnten sich keine Zeit lassen);* (auch von Personen:) jmdn. an der Tür s. *(nicht in die Wohnung bitten);* **b)** *etw. an der Stelle, an der man es abgestellt hat, unbeabsichtigt zurücklassen, etw. mitzunehmen vergessen:* er hat sein Paket im Laden stehenlassen, (seltener:) stehengelassen. **2.** *jmdn. nicht länger beachten, sich von ihm abwenden u. davongehen:* er hat den Kollegen einfach stehenlassen, (seltener:) stehengelassen. **3.** *(etw. Gewachsenes) an der Stelle, an der es wächst, belassen, nicht entfernen o. ä.:* das Unkraut, die Bäume s.; Ü ich habe mir einen Bart stehenlassen, (seltener:) stehengelassen (ugs.; *habe mir einen Bart wachsen lassen).* **4.** *nicht [ganz] aufessen:* er hat die Suppe, den Nachtisch stehenlassen, (seltener:) stehengelassen; hat ein Stück Kuchen läßt er alles andere stehen (ugs.; *er zieht den Kuchen allem anderen vor).* **5.** *(einen Fehler, etw. Fehlerhaftes) unkorrigiert lassen, übersehen:* einen Fehler s.; diesen Satz kannst du so nicht s.; **Steher** ['ʃte:ɐ], der; -s, -: **1.** (Pferderennen) *Pferd, das über eine lange Distanz seine besten Leistungen zeigt.* **2.** (Radrennen) *Radrennfahrer, der auf der Bahn über eine lange Distanz hinter einem Schrittmacher fährt.* **3.** (landsch.) *jmd., der zuverlässig, in Ordnung ist:* Du bist in Ordnung, Willi ... Du bist ein S. (Plenzdorf, Leiden 28). **4.** (österr.) *Zaun-, Stützpfosten;* ⟨Zus. zu 1, 2:⟩ **Steherrennen,** das.

stehlen ['ʃte:lən] ⟨st. V.; hat⟩ [mhd. steln, ahd. stelan]: **1.** *fremdes Eigentum, etw., was einem nicht gehört, heimlich, unbemerkt an sich nehmen, in seinen Besitz bringen:* du sollst nicht s.!; er stiehlt *(pflegt zu stehlen, ist nicht ehrlich);* er hat gestohlen *(hat einen Diebstahl begangen);* er hat ihm das Portemonnaie gestohlen; das Geld für die Sachen hast du [dir] gestohlen; das gestohlenen Sachen wurden aufgefunden; R woher nehmen und nicht s.? *(in bezug auf etwas, was man nicht hat u. nicht beschaffen kann);* Ü jmdm. die Ruhe, den Schlaf, die Zeit s. *(jmdn. darum bringen, sie ihm nehmen);* für den Besuch mußte sie sich die Zeit s. *(sich die Zeit nehmen, die sie eigentlich nicht hatte);* der Komponist hat [einem anderen, bei/von einem anderen] ein Motiv gestohlen (ugs.; *hat ein Plagiat begangen);* ***jmdn. gestohlen bleiben/**(seltener:) **werden können** (ugs.; *nichts mit jmdm., einer Sache zu tun haben wollen).* **2.** ⟨s. + sich⟩ *sich heimlich, unbemerkt von einem Ort weg- od. irgendwohin schleichen:* sich aus dem Haus, ins Zimmer s.; Ü ein Lächeln stahl sich auf ihr Gesicht (geh.; *erschien auf ihrem Gesicht);* ⟨Abl.:⟩ **Stehler,** der; -s, - (selten): ↑ Hehler; **Stehlerei** [ʃte:lə'rai], die; -, -en (ugs. abwertend): *[dauerndes] Stehlen;* ⟨Zus.:⟩ **Stehlsucht,** die ⟨o. Pl.⟩ (Psych.): svw. ↑ Kleptomanie; **Stehltrieb,** der ⟨o. Pl.⟩ (Psych.): vgl. Stehlsucht.

steif [ʃtaif] ⟨Adj.⟩ [mhd. (md.) stîf]: **1.** *nicht weich, wenig biegsam, von einer gewissen Festigkeit u. Starre:* -e Pappe, -er Karton; -es Leinen *(Steifleinen);* ein -er *(gestärkter od. versteifter)* Kragen; die Wäsche war vor Frost s. gefroren, war s. wie ein Brett (ugs.; *ganz starr geworden).* **2.** *(bes. von Körperteilen, Gelenken, Gliedmaßen) von verminderter od. [vorübergehend] nicht mehr bestehender Beweglichkeit:* ein -er Hals, Nacken, s. hat ein -es Bein *(sein Kniegelenk ist unbeweglich geworden);* sein Rücken ist s.; in den Knien, in den Gelenken sein; sie ist ganz s. geworden *(hat ihre körperliche Elastizität mit dem Alter eingebüßt);* ihre Hände waren s. vor Kälte; bei dem Rheumaanfall war er s. im Stock (ugs.; *völlig bewegungsunfähig).* **3.** (ugs.) *erigiert:* ein -es Glied; sein Ding war, wurde nicht s. **4.** *(in seiner Haltung, Bewegung o. ä.) ohne Anmut; unelastisch; ungelenk; verkrampft wirkend:* ein -er Gang; eine -e Haltung; er stakst mit s. Beinen, Schritten vorbei; s. dastehen, dasitzen; sich s. bewegen. **5.** *förmlich u. unpersönlich; leicht gezwungen wirkend:* eine -e Begrüßung; ein -er Empfang; er ist ein sehr -er Mensch; in diesem Haus geht es sehr s. zu; ⟨subst.:⟩ Ü ein -es *(keine Behaglichkeit ausströmendes)* Meublement ..., darin ... er schlief (Thieß, Legende 115). **6.** ⟨nicht adv.⟩

(in bezug auf bestimmte, in ihrem Ausgangsstadium mehr od. weniger flüssige Nahrungsmittel) [schaumig u.] fest: -er Eischnee; die Marmelade ist zu s. geworden; Eiweiß s. schlagen. **7.** (Seemannsspr.) *von ziemlicher Heftigkeit, Stärke:* ein -er Wind, Sturm; eine -e Brise; eine -e *(stark bewegte)* See; der Wind steht s. aus Südost; es weht s. aus Südost. **8.** ⟨nicht adv.⟩ *stark, kräftig* (3): ein -er Grog; der Kaffee war schwarz und s. **9.** ***s. und fest** (ugs.; *mit großer Bestimmtheit, unbeirrbar, unerschütterlich*): etw. s. und fest behaupten, glauben.

steif-, Steif-: ~**beinig** ⟨Adj.; nicht adv.⟩ (ugs.): *mit ungelenken, steifen Beinen:* s. daherkommen; ~**halten** ⟨st. V.; hat⟩ nur in den Wendungen **die Ohren s.** (↑ Ohr), **den Nacken s.** (↑ Nacken); ~**leinen** ⟨Adj.⟩: **1.** ⟨o. Steig.; nur attr.⟩ *aus Steifleinen:* ein -er Sonnenschirm. **2.** (selten, abwertend) svw. ↑ steif (5): ein -er Mensch; eine -e *(langweilige)* Unterhaltung; ~**leinen,** das (Schneiderei): *stark appretiertes Leinen, das zum Versteifen bestimmter Teile der Oberbekleidung verwendet wird; Schneiderleinen.*

Steife ['ʃtaifə], die; -, -n: **1.** ⟨o. Pl.⟩ (geh.) *das Steifsein* (bes. steif 1–5). **2.** (Bauw.) *schräge Stütze; Strebe;* **steifen** ['ʃtaifn̩] ⟨sw. V.; hat⟩ [zu ↑ steif; 2: mniederd. stîven]: **1.** (selten) **a)** *steif machen; anspannen:* den Hals, die Schultern s.; Ü die allgemeine Sympathie steift Joseph Fouché noch straffer den Rücken *(bestärkt ihn, macht ihm Mut;* St. Zweig, Fouché 152); **b)** ⟨s. + sich⟩ *steif werden:* sich Rücken steift sich. **3.** (Bauw.) svw. ↑ absteifen: eine Mauer s.; **Steifheit,** die; -: *das Steifsein* (steif 1–8); **Steifigkeit,** die; -: **1.** *steife* (1–8) *Beschaffenheit.* **2.** (Technik) *Grad der Elastizität bzw. Festigkeit* (bestimmter Werkstoffe o. ä.): die S. erhöhen; dynamische S. *(Größe für die stoßdämpfende Wirkung bestimmter Dämmstoffe);* **Steifung,** die; -: *das Steifen.*

Steig [ʃtaik], der; -[e]s, -e [mhd. stîc, ahd. stîg] (selten): *schmaler, steiler Weg; Gebirgspfad.* Vgl. Steg (3).

steig-, Steig-: ~**bügel,** der: **1.** *Fußstütze für den Reiter, die in Höhe der Füße seitlich vom Sattel herabhängt:* ***jmdm. den S. halten** (geh. abwertend; *jmdm. bei seinem Aufstieg, seiner Karriere behilflich sein).* **2.** (Anat.) *eines der drei Gehörknöchelchen im menschlichen Ohr, das in seiner Form einem Steigbügel* (1) *ähnelt;* vgl. Mittelohr, zu 1: ~**bügelhalter,** der (abwertend): *jmd., der einem anderen bei seinem Aufstieg Hilfestellung gibt;* ~**eisen,** das: **1.** (Bergsteigen) *unter den Schuhsohlen befestigtes, mit Zacken versehenes Eisen, das den Bergsteiger (im Eis) gegen Abrutschen sichern soll.* **2.** *Bügel aus Metall, der, in größerer Zahl in die Wand von Schächten, Kaminen o. ä. eingelassen, das Hoch- bzw. Hinuntersteigen ermöglicht.* **3.** *an die Schuhe anschnallbarer Bügel aus Metall, der das Erklettern hölzerner Leitungsmasten ermöglicht;* ~**fähigkeit,** die (Kfz.-T.): *Leistung eines Motors im Hinblick auf das Befahren von Steigungen* (1 b); ~**fell,** das (Ski): *auf der Laufsohle der Skier befestigter, das Abrutschen verhindernder Fellstreifen;* ~**flug,** der: *die Maschine befindet sich noch im S.;* ~**höhe,** die: *die S. des Segelflugzeugs;* ~**leistung,** die (Kfz.-T.): vgl. ~fähigkeit; ~**leitung,** die: *Rohrleitung, die senkrecht hochsteigt;* ~**riemen,** der: *Riemen am Sattel, in dem der Steigbügel hängt;* ~**rohr,** das: *Rohr einer Steigleitung;* ~**wachs,** das: *Skiwachs, das den Skiern Haftfähigkeit (beim Steigen) verleiht* (Ggs.: Gleitwachs).

Steige ['ʃtaigə], die; -, -n [1 a: mhd. steige, zu: steigen = steigen machen; sich erheben, Veranlassungsverb von: stîgen, ↑ steigen; 3: mhd. stîge, urspr. wohl = Ort, an dem etwas zusammengedrängt wird]: **1. a)** (bes. südd., österr.) *steile Fahrstraße;* **b)** (landsch.) *kleine Treppe;* vgl. ¹Stiege. **2.** (bes. südd., österr.) *flache Lattenkiste (in der Obst od. Gemüse zum Verkauf angeboten wird):* -n mit Pfirsichen; eine S. Tomaten kaufen. **3.** (südd., österr.) *Lattenverschlag; Stall (für Kleintiere):* eine S. für Hühner; vgl. ¹Stiege; **steigen** ['ʃtaign̩] ⟨st. V.; ist⟩ [mhd. stîgen, ahd. stîgan]: **1.** *sich aufwärts, in die Höhe bewegen; hochsteigen* (2): der Nebel, der Ballon, das Flugzeug, der Drachen steigt; die Sonne steigt *(bewegt sich scheinbar am Horizont aufwärts);* die Kinder lassen Drachen s. *(lassen sie im Aufwind in die Höhe steigen);* Lerchen steigen in die Luft *(fliegen in die Höhe);* das Flugzeug steigt bis auf 10 000 Meter. **2. a)** *sich gehend an einen höher od. tiefer liegenden Ort, einem höher od. tiefer liegende Stelle begeben:* bergauf, bergan, ins Tal s.; sie sind auf die Berge der Umgebung gestiegen; auf einen Turm s. *(hinaufsteigen);* in den Keller

s. *(hinuntersteigen); vom Turm s. (herabsteigen);* Spr wer hoch steigt, fällt tief; **b)** *sich mit einem Schritt, einem Satz* (12) *[schwungvoll] an einen höher od. tiefer liegenden Platz bewegen:* auf einen Stuhl, aufs Fahrrad, aufs Pferd s.; aus dem Auto, dem Zug, der Badewanne s.; durchs Fenster, in den Bus, über die Mauer s.; Ü auf die Bremse s. (ugs.; *scharf bremsen*); in die Kleider s. (ugs.; *sich anziehen*); ins Examen s. (ugs.; *Examen machen*); **c)** *sich ausbreitend o. ä. an eine bestimmte Stelle gelangen:* der Duft steigt mir in die Nase; das Blut, eine Röte war ihm ins Gesicht gestiegen. **3.** (Ggs.: fallen 3) **a)** *im Niveau höher werden, ansteigen* (2 a): der Wasserspiegel, das Hochwasser steigt schnell, langsam, um einen Meter; der Luftdruck ist gestiegen, zeigt die Tendenz „steigend"; die Temperatur, das Fieber ist auf 40° gestiegen; Ü Unruhe und Spannung waren gestiegen; **b)** *sich erhöhen, größer werden, zunehmen (an Umfang, Wert o. ä.):* der Preis, die Leistung ist gestiegen; die Kosten steigen sprunghaft, ständig; der Dollar ist wieder gestiegen; die Kurse, Aktien, Papiere steigen; etw. steigt im Preis, im Wert; steigende Preise; **c)** *zunehmen (an Bedeutung, Wichtigkeit), sich mehren:* die Ansprüche, Aussichten, Chancen steigen; etw. erlangt steigende Bedeutung. **4.** (ugs.) *stattfinden:* ein Test, eine Party steigt; morgen soll der Coup s. **5.** *(von Pferden) sich auf der Hinterhand aufbäumen.* **6. a)** *(von Fischen) stromauf wandern;* **b)** *(von Fischen) an die Wasseroberfläche kommen, um Nahrung aufzunehmen.* **7.** (Jägerspr.) *(von Gemsen u. Steinböcken) klettern;* ⟨Abl.:⟩ **Steiger** ['ʃtaɪɡɐ], der; -s, - [1: eigtl. wohl = jmd., der häufig (zu Kontrollen o. ä.) ins Bergwerk steigt; 3: mhd. stīger = Kletterer]: **1.** (Bergbau) *Ingenieur (Techniker), der als Aufsichtsperson unter Tage arbeitet* (Berufsbez.). **2.** *Anlegebrücke der Personenschiffahrt.* **3.** (selten) kurz für ↑Bergsteiger; **Steigerer** ['ʃtaɪɡərə], der; -s, - : *jmd., der auf einer Versteigerung bietet;* **steigern** ['ʃtaɪɡɛn] ⟨sw. V.; hat⟩ [spätmhd. steigern, zu mhd. steigen, ↑Steige]: **1. a)** *erhöhen, vergrößern:* den Wert, die Geschwindigkeit s.; die Produktion, den Absatz, den Konsum s.; die Auflage der Zeitung, der Ertrag konnte gesteigert *(vermehrt)* werden; die Anforderungen werden immer mehr gesteigert *(höher geschraubt);* eine gesteigerte *(zunehmende)* Nachfrage; etw. findet ein gesteigertes *(zunehmendes)* Interesse; **b)** *etw. zunehmen, sich verstärken lassen:* etw. steigert jmds. Wut, Angst, Spannung; der Läufer steigert das Tempo; die Beleuchtung steigert den Effekt der Dekoration. **2.** ⟨s. + sich⟩ **a)** *zunehmen, stärker werden, sich intensivieren:* der Haß, die Verwirrung, die Erregung steigerte sich; etw. steigert sich ins Unerträgliche, Maßlose; seine Leistungen haben sich gesteigert *(verbessert);* die Schmerzen steigerten *(verschlimmerten)* sich mehr und mehr; der Sturm hatte sich zum Orkan gesteigert *(war zum Orkan angewachsen);* **b)** (bes. Sport) *sich in seinen Leistungen verbessern:* er konnte sich in der letzten Phase noch s. **3.** ⟨s. + sich⟩ *sich in etw. (einen bestimmten Gemütszustand) versetzen:* sich in Wut, in Begeisterung, in einen Erregungszustand s. *(hineinsteigern* 1). **4.** *bei einer Versteigerung erwerben, ersteigern:* einen Barockschrank s. **5.** (Sprachw.) *(bei einem Adjektiv) Vergleichsformen bilden, komparieren* (b): ein Adjektiv s.; ⟨Abl.:⟩ **Steigerung**, die; -, -en [spätmhd. steigerunge]: **1.** *das Steigern* (1): die S. der Produktion, des Absatzes; dem Autor gelingt eine S. der Spannung. **2.** (bes. Sport) *Verbesserung der Leistung.* **3.** (Sprachw.) *das Steigern* (5); *Komparation* (2). **steigerungs-, Steigerungs-:** ~**fähig** ⟨Adj.; nicht adv.⟩: **1.** *sich steigern* (1 a) *lassend:* eine -e Produktion. **2.** (Sprachw.) *in der Lage, Vergleichsformen zu bilden:* in dieser Bedeutung ist das Adjektiv nicht s.; ~**form**, die (Sprachw.): seltener für ↑Vergleichsform; ~**grad**, der; ~**lauf**, die (Leichtathletik): *Trainingsform, bei der man die einzelnen gleich langen Teile einer Strecke mit zunehmende Geschwindigkeit läuft;* ~**rate**, die (bes. Wirtsch.): Rate (2), *Umfang der Steigerung in einem bestimmten Zeitraum:* eine S. von 40% erreichen, überwinden; der Bus quälte sich mit 5%. hinauf. **2.** (Technik) *Weg, um den die Schraubenmutter bei einer vollen Umdrehung auf dem Schraubenbolzen verschoben hat;* ~**stufe**, die (Sprachw.): *erste bzw. zweite Stufe der Komparation* (2); *Komparativ bzw. Superlativ.*

Steigung, die; -, -en [spätmhd. steigunge]: **1. a)** *das Ansteigen* (1 a) *eines Geländes, einer Straße o. ä.:* eine starke, geringe, sanfte S.; die S. beträgt 12%; **b)** *Anstieg:* eine S. *(einen Höhenunterschied)* überwinden, nehmen (Sport Jargon; *überwinden);* der Bus quälte sich mit 5%. hinauf.

⟨Zus.:⟩ **Steigungstafel**, die (Eisenb.): *Schild, auf dem die Steigung* (1 a) *einer Strecke angegeben ist;* **Steigungswinkel**, der: *Maßzahl für den Grad einer Steigung* (1 a).

steil [ʃtaɪl] ⟨Adj.⟩ [spätmhd. steil, zusgez. aus mhd. steigel, ahd. steigal, ablautend zu: stīgan, ↑steigen]: **1.** *stark ansteigend od. abfallend:* ein -er Weg, Abhang, Berg, Fels; -e *(jäh, fast senkrecht abfallende)* Böschungen; der Hang ist sehr s., steigt s. an; der Pfad führt s. bergan; das Flugzeug stieg s. *(fast senkrecht)* in die Höhe; die Sonne steht s. *(hoch)* am Himmel; ein -es Dach *(Dach mit starker Neigung);* eine -e Handschrift *(Handschrift, bei der die Buchstaben groß u. nicht nach einer Seite hin geneigt sind);* Evelyn saß s. *(senkrecht)* aufgerichtet im Bett (Baum, Paris 136); Ü eine -e *(schnelle u. in ein hohes Amt führende)* Karriere; sein Aufstieg war s. **2.** ⟨nur attr.⟩ (ugs., bes. Jugendspr.) *imponierend; beeindruckend; auffallend:* eine -e Sache; ein -er Erfolg; ein -er Zahn *(ein tolles Mädchen);* sie trägt eine -e Bluse. **3.** (Ballspiele, bes. Fußball) *über eine größere Distanz nach vorn gespielt:* eine -e Vorlage; der Paß, Ball war zu s.; s. spielen. **Steil-:** ~**abfall**, der: *steiler Abfall* (3); ~**dach**, das: *Dach mit starker Neigung;* ~**feuer**, das ⟨o. Pl.⟩ (Milit.): S. schießen, legen, dazu: ~**feuergeschütz**, das (Milit.): *Geschütz mit kurzem Rohr u. meist großem Kaliber, bei dem das Geschoß in einem steilen Winkel auftrifft;* ~**hang**, der: *steil abfallender Hang* (1); ~**kurve**, die: *(bei Rennbahnen o. ä.) stark überhöhte Kurve;* ~**küste**, die: vgl. -hang (Ggs.: Flachküste); ~**paß**, der (Fußball): *steil nach vorn gespielter Paß* (3), dazu: ~**paßspiel**, das ⟨o. Pl.⟩ (Fußball): *den Steilpaß bevorzugende Spielweise;* ~**rand**, der: *Abfall der Geest zur Marsch;* ~**schrift**, die: *steile Handschrift;* ~**ufer**, das; ~**vorlage**, die (Fußball): svw. ↑~paß; ~**wand**, die: *steile Felswand;* ~**wandzelt**, das: *Zelt mit senkrechten Wänden.*

Steile, die: (geh., selten): svw. ↑Steilheit; **steilen** ['ʃtaɪln] ⟨sw. V.; hat⟩ (selten): *steil in die Höhe ragen:* Die Flammen steilten knatternd zum Nachthimmel (Strittmatter, Wundertäter 374); Ü ein gesteiltter *(gespreizter)* Stil; **Steilheit**, die; -: *das Steilsein* (1, 3).

Stein [ʃtaɪn], der; -[e]s, -e u. (als Maß- u. Mengenangabe:) - [mhd., ahd. stein, eigtl. = der Harte]: **1. a)** ⟨o. Pl.⟩ *feste, im Laufe der Erdgeschichte entstandene mineralische Masse (die einen Teil der Erdkruste ausmacht):* ein Haus, ein Standbild, Denkmal aus S.; etw. in S. meißeln, hauen; die Pflanzen der Urzeit sind zu S. geworden; etw. ist hart wie S.; Ü er hat ein Herz aus S. (geh.; *ist hartherzig, mitleidlos);* ihr Gesicht war aus S. geworden, zu S. erstarrt (geh.; *hatte einen starren Ausdruck angenommen);* **b)** *mehr od. weniger großes Stück Stein* (1 a), *das sich in der Gegend o. in. auf der Erdoberfläche befindet:* runde, flache, spitze, dicke, kleine, große, schwere -e; ihm flog ein S. an den Kopf; -e auflesen, sammeln; er hatte einen S., ein Steinchen im Schuh;. mit -en werfen; etw. mit -en beschweren; der Acker ist voller -e; nach dem langen Marsch schlief er wie ein S. (ugs. emotional; *sehr fest);* R den S. kommt ins Rollen *(eine [schon längere Zeit schwelende] Angelegenheit kommt in Gang);* man könnte ebenso auf -en predigen *(alle Worte, Ermahnungen o. ä. treffen auf taube Ohren);* *der S. der Weisen (geh.; *die Lösung aller Rätsel;* alchimistenlat. lapis philosophorum [= arab. aliksīr, ↑Elixier], übersetzt die magische Substanz der ma. Alchimie, die Unedles edel machen sollte); **der S. des Anstoßes** (geh.; *die Ursache der Verärgerung:* nach Jes. 8, 14 u. a.; vgl. Anstoß 4); **jmdm. fällt ein S. vom Herzen** *(jmd. ist sehr erleichtert über etw.);* **es friert S. und Bein** (ugs.; *es herrscht strenger Frost;* zu ↑Bein 5, eigtl. wohl = es friert so sehr, daß der Frost sogar in feste Dinge wie Steine u. Knochen eindringt); **S. und Bein schwören** *(etw. nachdrücklich versichern;* zu ↑Bein (5), viel. urspr. = ein geschworener Altar u. den Knochen eines Heiligen schwören); **den S. ins Rollen bringen** (ugs.; *eine [schon längere Zeit schwelende] Angelegenheit in Gang bringen);* **jmdm. [die] -e aus dem Weg räumen** *(für jmdn. die Schwierigkeiten ausräumen);* **jmdm. -e in den Weg legen** *(jmdm. bei einem Vorhaben o. ä. Schwierigkeiten machen);* **jmdm. -e statt Brot geben** (geh.; *jmdn. mit leeren [Trost]worten abspeisen, statt ihm wirklich zu helfen;* nach Matth. 7, 9); **weinen, daß es einen S. erweichen könnte** *([laut] heftig weinen);* **bei jmdm. einen S. auf jmdn. werfen** *(damit beginnen, einen anderen öffentlich anzuklagen, zu beschuldigen o. ä.;* nach Joh. 8,7); **jmdm. einen S. in den Garten werfen** (ugs.;

1. *jmdm. Schaden zufügen.* 2. *scherzh.; jmdm. eine Gefällig-keit erwidern;* eigtl. = aus jmds. Garten durch einen Stein-wurf die Saat wegfressende Vögel vertreiben). 2. kurz für ↑Baustein (verschiedener Art): rote, gelbe, poröse, feuerfe-ste -e; -e abladen, aufschichten; -e *(Ziegelsteine)* brennen; -e *(Bruchsteine)* brechen; (im Bauw. als Maßangabe:) eine 2 S. starke Wand; R kein S. bleibt auf dem anderen *(es wird alles völlig zerstört;* nach Math. 24, 2); *keinen S. auf dem anderen lassen *(etw. völlig zerstören).* 3. kurz für ↑Edelstein, Schmuckstein: ein echter, edler, syntheti-scher, geschliffener S.; ein geschnittener S. *(Gemme, Glyp-te);* ein Schmuckstück mit wertvollen -en; die Uhr läuft auf 12 -en *(Rubinen in den Lagern);* eine Uhr mit 12 -en; *jmdm. fällt kein S. aus der Krone (↑Perle 1 a). 4. kurz für ↑Grabstein. 5. kurz für ↑Spielstein: *bei jmdm. einen S. im Brett haben (ugs.; *jmds. besondere Gunst genie-ßen;* urspr. wohl = einen Spielstein bei bestimmten Brett-spielen auf dem Felde des Gegners stehen haben [u. durch einen entsprechend geschickten Spielzug die Anerkennung des Gegners finden]). 6. *hartschaliger Kern (1 a) (der Stein-frucht):* die -e der Kirschen, Zwetschen, Aprikosen; einen S. verschlucken; kurz für ↑Stoßstein. 8. svw. ↑Konkrement (z. B. Gallenstein, Nierenstein, Harnstein): -e bilden sich, gehen ab; sie hat -e in der Galle; einen S. *(Nierenstein)* operativ entfernen. 9. (landsch.) Bierkrug: auf dem Schanktisch stehen die -e aufgereiht; (als Maßangabe:) er hat 3 S. Bier getrunken.

stein-, Stein-: ~adler, der: *großer, im Hochgebirge lebender Adler mit vorwiegend dunkelbraunem, am Hinterkopf gold-gelbem Gefieder; Königsadler;* ~alt ⟨Adj.; o. Steig.; nicht adv.⟩: *(von Menschen) sehr alt:* ein -es Mütterchen; s. sein, werden; ~artig ⟨Adj.; o. Steig.⟩; ~axt, die: *einer Axt ähnliches Gerät, Waffe aus Stein, wie sie in der Steinzeit verwendet wurde;* ~bank, die ⟨Pl. -bänke⟩: *(bes. in alten Parks) steinerne Sitzbank;* ~bau, der ⟨Pl. -ten⟩: *Gebäude, das ganz od. in der Hauptsache aus Stein gebaut ist;* ~bauka-sten, der: *Baukasten mit Klötzchen aus Stein;* ~beil, das: vgl. ~axt; ~beißer, der: 1. *(zu den Schmerlen gehörender) im Süßwasser lebender Fisch mit grünlichbraunem Körper u. dunklen Flecken auf dem Rücken, der sich bei Gefahr in den Sand einbohrt.* 2. svw. ↑Seewolf; ~bildung, die: *Bil-dung, Entstehung von Steinen (8) in bestimmten Organen;* ~block, der ⟨Pl. -blöcke⟩: *großer, massiger Stein;* ~bock, der: 1. *im Hochgebirge lebendes, gewandt kletterndes (es springendes, einer Gemse ähnliches Tier mit langen, kräftigen, zurückgebogenen Hörnern.* 2. (Astrol.) **a)** ⟨o. Pl.⟩ *Tierkreis-zeichen für die Zeit vom 22. 12. bis 19. 1.;* **b)** *jmd., der im Zeichen Steinbock (2 a) geboren ist:* sie ist [ein] S.; ~boden, der: 1. *steiniger Boden.* 2. *mit Steinen, Steinplatten belegter [Fuß]boden;* ~bohrer, der: *zum Bearbeiten von Stein, Beton o. ä. geeigneter Bohrer;* ~brech [-brɛç], der: *-[e]s, -e [nach der früheren Verwendung als Heilpflanze gegen Blasen-u. Nierensteine]: überwiegend im Hochgebirge vorkommen-de Pflanze mit ledrigen od. fleischigen Blättern u. weißen, gelben od. rötlichen Blüten; Saxifraga,* ~brecher, der: 1. *Maschine, die Gestein zerkleinert.* 2. (veraltet) *Arbeiter im Steinbruch,* das (Bot.): *als Kraut, Strauch od. auch Baum wachsende Pflanze mit einfachen od. zusammengesetzten Blättern u. Blüten in verschiedenarti-gen Blütenständen,* der: vgl. ~block; ~bruch, der: *Stelle, Bereich im Gelände, wo das nutzbare Gestein im Tagebau gebrochen, abgebaut wird:* in einem S. arbeiten, dazu: ~brucharbeiter, der; ~brücke, die; ~butt, der: *[nach den steinartigen, knöchernen Höckern in der Haut]: fast kreisrunder Plattfisch mit schuppenloser Haut u. gelblich-grauer Färbung auf der Oberseite,* das; ~denkmal, das; ~druck, der ⟨Pl. -e⟩: 1. ⟨o. Pl.⟩ *Verfahren des Flachdrucks, bei dem ein geschliffener Stein als Druckform dient; Litho-graphie (1 a).* 2. *im Steindruck (1) hergestellte Graphik (3); Lithographie (2 a);* ~eiche, die: *im Mittelmeerraum heimi-scher immergrüner Baum mit ledrigen, meist elliptischen bis eiförmigen, dunkelgrünen Blättern;* ~erweichen, in der Fügung zum S. *(heftig, herzzerreißend;* vgl. Stein 1 b): zum S. weinen; ~fall, der (Fachspr.): svw. ↑~schlag (1); ~fliese, die: *Fliese (1) aus Stein[gut];* ~frucht, die (Bot.): *fleischige Frucht, deren Samen eine harte Schale besitzt;* ~fußboden, der; svw. ↑~boden (2); ~garten, der: *gärtneri-sche Anlage, die bes. mit niedrigen alpinen [Polster]pflanzen bepflanzt in den Zwischenräumen mit größeren Steinen*

belegt ist; Alpinum; ~geworden ⟨Adj.; o. Steig.; nur attr.⟩ (geh.): *in einem steinernen Bauwerk, Kunstwerk verewigt, dadurch symbolisiert o. ä.:* das Barockschloß ist -er Geist seiner Zeit; ~grab, das: vgl. ~steinkistengrab; ~grau ⟨Adj.; o. Steig.; nicht adv.⟩: *von einem blassen Silbergrau:* ein -er Himmel; ~gut, das; -[e]s, (Arten:) -e: 1. *Ton u. ähnliche Erden, aus denen Steingut (2) hergestellt wird.* 2. *aus Stein-gut (1) Hergestelltes; weiße, glasierte Irdenware:* sie verkau-fen Porzellan und Steingut, zu 1: ~gutgeschirr, das; ~hagel, der: vgl. ~lawine; ~hart ⟨Adj.; o. Steig.⟩ *(häufig ab-wertend): sehr hart; hart wie Stein:* -e Plätzchen; der Boden war s. gefroren; ~haufen, der; ~haus, das; vgl. ~bau; ~holz, das: *unter Verwendung von zermahlenem Gestein hergestell-ter, wärmedämmender Werkstoff;* vgl. Xylolith; ~kasten, der (abwertend): svw. ↑~bau; ~kauz, der: *kleiner Kauz mit braun-weißem Gefieder, der in Baumhöhlen u. Mauerlöchern brütet;* ~kern, der (Bot.): svw. ↑Stein (6); ~kistengrab, das: svw. ↑Megalithgrab; ~klee, der [nach dem Standort): *Klee mit langgestielten Blättern u. gelben od. weißen, in Trauben wachsenden Blüten;* ~klotz, der; ~kohle, die: a) ⟨o. Pl.⟩ *harte, schwarze, fettig glänzende Kohle mit hohem Anteil an Kohlenstoff:* S. fördern, verhei-zen, veredeln; b) ⟨häufig Pl.⟩ *als Heiz-, Brennmaterial ver-wendete Steinkohle (a): -[n] feuern, einheizen; mit -[n] heizen, zu a: ~kohlenbergbau, der; ~kohlenbergwerk, das; ~kohlenflöz, das; ~kohlenförderung, die; ~kohlenformation, die: *Formation (4 b), die Steinkohle aufweist,* ~kohlengrube, die; ~kohlenlager, das; ~kohlenproduktion, die; ~kohlenre-vier, das; ~kohlenteer, der; ~kohlenzeche, die; ~kohlenzeit, die (Geol.): svw. ↑Karbon; ~koralle, die: *Koralle, die mit ihrer Kalkausscheidung große Riffe bildet; Madreporarie;* ~krankheit, die (Med.): svw. ↑~leiden; ~kreuz, das; ~lawi-ne, die: *Masse herabstürzenden Felsgesteins;* ~leiden, das (Med.): *Krankheit, die in der Bildung von Konkrementen in inneren Organen (Nieren, Galle, Harnwege) besteht; Lithiasis;* ~marder, der: *Marder mit hellbraunem Fell u. weißem Fleck unter der Kehle, der nachts auf Beutefang ausgeht;* ~mauer, die; ~mehl, das: *sehr fein gemahlenes Gestein;* ~metz [-mɛts], der; -en, -en [mhd. steinmetze, ahd. steinmezzo; 2. Bestandteil über das Galloroman. < vlat. macio = Steinmetz, aus dem Germ.]: *Handwerker, der Steine (für Bauzwecke u. ä.) behaut u. bearbeitet;* ~nel-ke, die [nach dem Standort]: svw. ↑Kartäusernelke; ~obst, das: *Obst mit hartschaligem Kern (1 a);* ~öl, das ⟨o. Pl.⟩ (veraltet): svw. ↑Petroleum; ~operation, die (Med.): svw. ↑Lithotomie; ~pfeiler, der; ~pflaster, das: *Straßenpflaster aus Steinen (1 b);* ~pilz, der [nach dem festen Fleisch od. einem Stein ähnlichen Aussehen der jungen Pilze]: *ziemlich großer Speisepilz mit fleischigem, halbkugeligem, dunkelbraunem Hut;* ~plastik, die; ~platte, die; ~quader, der; ~reich ⟨Adj.; nicht adv.⟩ [2: spätmhd. steinrîche = reich an Edelsteinen]: 1. (selten) *reich an Steinen; steinig:* ein -er Boden. 2. [' - '-] ⟨o. Steig.⟩ *sehr, ungewöhnlich reich:* -e Leute; ~salz, das: *im Bergbau gewonnenes Natriumchlo-rid, das u. a. zu Speisesalz aufgearbeitet wird; Halit (2);* ~sammlung, die; ~sarg, der: *großer [prunkvoller] aus Stein gehauener Sarg;* ~schlag, der (Fachspr.): 1. *das Herabstür-zen von durch Verwitterung losgelösten Steinen (1 b) (im Bereich von Felsen, Felsformationen).* 2. ⟨o. Pl.⟩ ~schleifer, svw. ↑Schotter, zu 1: ~schlaggefahr, die; ~schleifer, der: *Facharbeiter, der Natur- u. Kunststeine durch Schleifen u. Polieren bearbeitet (Berufsbez.);* ~schleuder, die: ~schleu-der (1); ~schliff, der: 1. ⟨o. Pl.⟩ *das Schleifen von [Edel]stei-nen.* 2. *Form, in der ein [Edel]stein geschliffen ist;* ~schmät-zer, der [manche Arten nisten in Felsen od. Steinbrüchen]: *(zu der Drosseln gehörender) Vogel mit grauer Oberseite, weißem Bauch u. schwarzen Flügel- und Schwanzfedern;* ~schneidekunst, die (Pl.): *Kunst des Gravierens von erhabenen od. vertieften Reliefs in Schmucksteinen; Glyptik (1);* ~schneider, der: *Facharbeiter, der [Edel]steine schnei-det (3 c); Graveur (Berufsbez.);* ~schnitt, der: vgl. ~schliff; ~schotter, der; ~setzer, der; ~stein, der: svw. ↑Pflasterer (Berufsbez.); ~sockel, der; ~stoß, der: a) ⟨o. Pl.⟩ svw. ↑~stoßen; b) *Stoß beim Steinstoßen, das;* ~stoßbalken, der; vgl. Kugel-stoßbalken; ~stoßen, das, -s (Rasenkraftsport): *Disziplin, bei der man einen Quader aus Stein von bestimmtem Gewicht einem Arm möglichst weit schleudern od. stoßen muß;* ~stufe, die: *Treppenstufe aus Stein;* ~topf, der: *Topf aus Steingut;* ~treppe, die: vgl. ~stufe; ~trog, der; vgl. ~stufe; ~wall, der: *aus*

Steinen aufgeschütteter Wall; ~**wand,** die; ~**wild,** das (Jägerspr.): vgl. ~bock (1); vgl. Fahlwild; ~**wolle,** die: *Werkstoff aus Gesteinsfasern;* ~**wurf,** der: *das Werfen, der Wurf eines Steines:* mit Steinwürfen die Fensterscheiben zertrümmern; * **[nur] einen S. weit [entfernt]** (veraltend; *in nur geringer Entfernung);* ~**wüste,** die (Geogr.): *Wüste, die aus Geröll besteht, mit Geröll bedeckt ist; Hammada;* ~**zeit,** die ⟨o. Pl.⟩: *erste frühgeschichtliche Kulturperiode, in der Waffen u. Werkzeuge hauptsächlich aus Steinen hergestellt wurden,* dazu: ~**zeitlich** ⟨Adj.; o. Steig.⟩: *zur Steinzeit gehörend:* der -e Mensch; Ü diese Methode ist ja s. (ugs. abwertend; *völlig veraltet),* ~**zeitmensch,** der: *Mensch der Steinzeit;* ~**zeug,** das: *glasiertes keramisches Erzeugnis (Gefäße, technische Geräte, Baumaterialien), das bes. hart, nicht durchscheinend u. meist von grauer od. bräunlicher Farbe ist:* rheinisches (Westerwälder) S.

steinern ['ʃtaɪnɐn] ⟨Adj.; o. Steig.⟩ [dafür mhd., ahd. steinīn]: **1.** ⟨nur attr.⟩ *aus Stein* (1 a) *[bestehend]:* eine -e Bank; ein -er Boden; Ü er war in diesem Moment von -er (geh.; *unerschütterlicher)* Ruhe. **2.** ⟨nicht adv.⟩ *erstarrt, wie versteinert, hart:* eine -e Miene; ein -es Herz haben; ihr Gesicht war s.; **steinig** ['ʃtaɪnɪç] ⟨Adj.; nicht adv.⟩ [mhd. steinec, ahd. steinag]: *mit vielen Steinen* (1 b) *bedeckt:* ein -er Weg; das Gelände war s.; Ü der Weg zu ihrem hochgesteckten Ziel war sehr s. (geh.; *mühevoll);* **steinigen** ['ʃtaɪnɪgn] ⟨sw. V.; hat⟩ [spätmhd. steynigen] (früher): *mit Steinwürfen töten:* viele Christen wurden gesteinigt; Ü wenn du nicht zu meiner Geburtstagsfeier kommst, wirst du gesteinigt (ugs. scherzh.; *dann werde ich wütend, aggressiv reagieren);* ⟨Abl.:⟩ **Steinigung,** die; -, -en.

Steiper ['ʃtaɪpɐ], der; -s, - [spätmhd. stiper] ([west]md., süd[west]d.): *Stütze* (2); **steipern** ['ʃtaɪpɐn] ⟨sw. V.; hat⟩ [spätmhd. stīpern] ([west]md., süd[west]d.): *stützen* (1).

Steiß [ʃtaɪs], der; -es, -e [entrundet aus älter steuß, mhd., ahd. stiuʒ, eigtl. = gestutzter (Körper)teil]: **1. a)** *unterer, über dem After liegender Teil der Wirbelsäule,* ↑*Steißbein;* **b)** *Gesäß als der um das Steißbein herum sich befindende fleischige Teil:* er hat einen fetten S. **2.** (Jägerspr.) *(bei Federwild mit sehr kurzen Schwanzfedern) Schwanz.*

Steiß-, ~**bein,** das [zu ↑Bein (5)] (Anat.): *kleiner, keilförmiger Knochen am unteren Ende der Wirbelsäule,* ~**fleck,** der (Med.): svw. ↑Mongolenfleck; ~**fuß,** der (Zool.): svw. ↑Lappentaucher; ~**geburt,** die (Med.): *Geburt eines Kindes in Steißlage;* ~**lage,** die (Med.): *Beckenendlage, bei der der Steiß des Kindes bei der Geburt zuerst erscheint;* ~**trommler,** der (Vgl. Pauker) (veraltend, abwertend): *Lehrer.*

Stek [ʃteːk], der; -s, -s [(m)niederd. stek(e) = das (Ein)stechen, Stich] (Seemannsspr.): *Knoten* (1 a).

Stele ['ʃteːlə, ʃt...], die; -, -n [griech. stḗlē] (Kunstwiss.) *frei stehende, mit einem Relief od. einer Inschrift versehene Platte od. Säule* (bes. als Grabdenkmal).

stell-, Stell- (stellen-) ~**dichein:** ↑Stelldichein; ~**fläche,** die: *Fläche zum Stellen* (2) *von Einrichtungsgegenständen, Geräten o. ä.;* ~**hebel,** der: ~rad; ~**knopf,** der: vgl. ~rad; ~**knorpel,** der (Anat.): *kleiner, paariger Knorpel des Kehlkopfes;* ~**macher,** der [zu mhd. stelle = Gestell]: *Handwerker, der hölzerne Wagen[teile] anfertigt u. repariert* (Berufsbez.), dazu: ~**macherei** [...maxə'raɪ], die; -, -en: **1.** ⟨o. Pl.⟩ *Handwerk des Stellmachers.* **2.** *Werkstatt eines Stellmachers;* ~**mann,** der (Technik): svw. ↑Servomotor; ~**netz,** das: *Fischernetz, das auf dem Grund eines Gewässers wie ein Maschenzaun aufgestellt wird;* ~**platz,** der: **1.** *Platz zum Auf-, Hinstellen o. ä. von etw.:* ein Campingplatz mit 250 Stellplätzen. **2.** *Stelle, wo sich eine Gruppe von Personen zu einem bestimmten Zweck versammelt, aufstellt;* ~**probe,** die (Theater): *Probe, bei der die Stellungen der Schauspieler auf der Bühne, ihre Auftritte u. Abgänge festgelegt werden;* ~**rad,** das: *kleineres Rad an Meßgeräten (z. B. Uhren) zum [Ein]stellen, Regulieren;* ~**schraube,** die: vgl. ~rad; ~**spieler,** der (Volleyball seltener): svw. ↑Steller; ~**tafel,** die: *Tafel* (1 a) *zum Aufstellen:* -n mit Wahlplakaten; ~**tiefe,** die: vgl. ~fläche: das neue Fernsehgerät verlangt nur noch 46 cm S.; ~**vertretend** ⟨Adj.; o. Steig.; nicht adv.⟩: *den Posten eines Stellvertreters innehabend; an jmds. Stelle [handelnd]:* der -e Minister für Finanzen; er leitete s. die Sitzung; er überbrachte s. für das ganze Kollegium seine Glückwünsche; ~**vertreter,** der: *jmd., der für einen anderen eintritt:* der S. des Direktors, Präsidenten; einen S. ernennen; (kath. Rel.:) der Papst als S. Gottes/Christi auf Erden, dazu: ~**vertreterkrieg,** der: *bewaffnete Auseinan*dersetzung zwischen kleineren Staaten, die zur Einflußsphäre jeweils verschiedener Großmächte gehören u. als „Stellvertreter" für diese die Auseinandersetzung führen, ~**vertretung,** die: *Vertretung eines anderen; Handlung im Namen eines anderen;* ~**wagen,** der [älter: Gestellwagen] (österr. veraltet): *Pferdefuhrwerk als [öffentliches] Verkehrsmittel;* ~**wand,** die: vgl. ~fläche; ~**werk,** das (Eisenb.): *Anlage zur Fernbedienung von Weichen u. Signalen für Eisenbahnen,* dazu: ~**werkmeister,** der (Eisenb.): *Leiter eines Stellwerks;* ~**zeit,** die: *Zeit, zu der man sich an einem Stellplatz* (2) *einfinden soll;* ~**zirkel,** der: *Zirkel, dessen eines Bein mittels einer Schraube auf den gewünschten Radius eingestellt werden kann.*

Stellage [ʃtɛ'laːʒə, österr.: ... ʃtɛ'laːʒ], die; -, -n [(m)niederd. stellage, mit französierender Endung zu: stellen = dt. stellen]: **1.** *Aufbau aus Stangen u. Brettern o. ä. [zum Abstellen, Aufbewahren von etw.]; Gestell:* Obst, Weinflaschen auf -n aufbewahren. **2.** (Börsenw.) svw. ↑Stellagegeschäft; ⟨Zus. zu 2:⟩ **Stellagegeschäft,** das [der Verkäufer einer Börsenware muß bei diesem Geschäft „stillhalten", die Entscheidung, zu kaufen od. zu verkaufen, liegt nur beim Käufer] (Börsenw.): *Form des Prämiengeschäftes der Terminbörse.*

stellar [ʃtɛ'laːɐ, ʃt...] ⟨Adj.; o. Steig.; nur attr.⟩ [spätlat. stēllāris, zu: stēlla = Stern] (Astron.): *die Fixsterne u. Sternsysteme betreffend;* ⟨Zus.:⟩ **Stellarastronomie,** die: *Wissenschaft von den Eigenschaften der einzelnen Sterne sowie dem Aufbau der Sternsysteme.*

Stellarator [ʃtɛla'raːtɔr, auch: ...toːɐ, st..., engl. 'stɛləreɪtə], der; -s, -en [...ra'toːrən] u. (bei engl. Ausspr.) -s [engl.-amerik. stellarator, zu: stellar < spätlat. stēllāris, ↑stellar] (Kernphysik): *amerikanisches Versuchsgerät zur Erzeugung thermonuklearer Kernverschmelzungen.*

Stelldichein ['ʃtɛldɪçaɪn], das; -[s], -[s] [LÜ von frz. rendez-vous, ↑Rendezvous] (veraltend): *verabredetes [heimliches] Zusammentreffen von zwei Verliebten; Rendezvous* (1), *Date* (1): ein S. [mit jmdm.] haben; zu einem S. gehen; Ü politische Vertreter von West und Ost gaben sich hier ein S. (*trafen zu Gesprächen zusammen);* **Stelle** ['ʃtɛlə], die; -, -n [wohl frühnhd. Rückbildung aus ↑stellen]: **1. a)** *Ort, Platz, Punkt innerhalb eines Raumes, Geländes o. ä., an dem sich jmd., etw. befindet bzw. befunden hat, an dem sich etw. ereignet [hat]:* das ist eine schöne S. zum Campen; ich kenne hier im Wald eine S., wo Pilze wachsen; an einigen -n liegt noch Schnee; sich an der vereinbarten S. treffen; an dieser S. ereignete sich der Unfall, soll ein Denkmal errichtet werden; das Bild hängt an der richtigen S.; stell den Stuhl wieder an seine S.! *(an den Platz, wo er hingehört, üblicherweise steht);* die schwere Truhe ließ sich kaum von der S. rücken; sich nicht von der S. rühren *(am gleichen Platz stehen- od. sitzenbleiben);* Ü er ist an die S. seines verstorbenen Kollegen getreten *(hat seinen Platz eingenommen);* er würde an deiner S. das nicht machen *(wenn ich du wäre, würde ich das nicht machen);* ich möchte nicht an seiner S. sein/stehen *(möchte nicht in seiner Lage sein);* sich an jmds. S. versetzen, *von jmds. Lage aus betrachten);* etw. an die S. von etw. setzen *(etw. durch etw. anderes ersetzen);* * **an S.** (↑anstelle) **auf der S.** (*noch in demselben Augenblick; sofort [damit einsetzend u. nicht mehr länger damit wartend];* augenblicklich 1): laß ihn auf der S. los!; der Verunglückte war auf der S. tot; ich könnte auf der S. einschlafen; **auf der S. treten** (ugs.; *in einer bestimmten Angelegenheit nicht vorankommen; [in bezug auf die Entwicklung von etw.] keine Fortschritte machen);* **nicht von der S. kommen** (↑Fleck 3); **zur S. sein** *(im rechten Moment [für etw.] dasein, sich an einem bestimmten Ort einfinden);* **sich zur S. melden,** Milit.: *seine Anwesenheit melden);* **b)** *lokalisierbarer Bereich am Körper, an einem Gegenstand, der sich durch seine besondere Beschaffenheit von der Umgebung deutlich abhebt:* eine rauhe, empfindliche S. auf der Haut; eine kahle S. am Kopf; abgenutzte, schadhafte -n eines Gewebes; die Äpfel haben -n *(Druckstellen);* an einigen -n an der Tür ist die Farbe abgeblättert; genau an dieser S. tut es mir weh; Ü das ist seine empfindliche, verwundbare S. *(in dieser Beziehung ist er sehr empfindlich, leicht verwundbar);* seine Argumentation hat eine schwache S. *(ist in einem Punkt nicht stichhaltig).* **2. a)** *[kürzeres] Teilstück eines Textes, Vortrags, [Musik]stücks o. ä.: Abschnitt, Absatz, Passage, Passus:* eine spannende, interessante S.; die entscheidende S. des Beschlusses lautet ...; eine S. aus dem Buch herausschrei-

ben, anführen, zitieren; einige -n am Rand ankreuzen; ich kriege diese S. der Sonate einfach nicht in den Griff; **b)** *Punkt im Ablauf einer Rede o. ä.:* an dieser S. möchte ich darauf hinweisen, daß ...; etw. an passender, unpassender S. *(im rechten, falschen Augenblick)* bemerken. **3. a)** *Platz, den jmd., etw. in einer Rangordnung, Reihenfolge einnimmt:* etw. steht, kommt an oberster, vorderster S.; (in einem Wettkampf) an achter S. liegen; er steht in der Wirtschaft an führender S.; **b)** (Math.) *(bei der Schreibung einer Zahl) Platz vor od. hinter dem Komma* (1 b), *an dem eine Ziffer steht:* die erste S. hinter, nach dem Komma; die Zahl 1000 hat vier -n. **4.** kurz für ↑Arbeitsstelle (1 b): eine freie, offene, gutbezahlte S.; eine S. ausschreiben; in diesem Betrieb ist eine S. [als Sekretärin] frei; eine S. suchen; eine S. antreten; seine S. aufgeben, verlieren, wechseln; ihm wurde an der Universität eine halbe S. *(Planstelle)* angeboten. **5.** kurz für ↑Dienststelle: eine amtliche, kirchliche, staatliche S.; sich an die zuständige, vorgesetzte S. wenden; sich an höchster S. erkundigen, beschweren; **stellen** [ˈʃtɛlən] ⟨sw. V.; hat⟩ [mhd., ahd. stellen]: **1. a)** ⟨s. + sich⟩ *sich an einen bestimmten Platz, eine bestimmte Stelle begeben u. dort für eine gewisse Zeit stehenbleiben:* sich ans Fenster, an den Eingang, an die Theke s.; sie stellte sich zum Fensterputzen auf die Leiter; stell dich neben mich, ans Ende der Schlange, in die Reihe!; er stellte sich ihr in den Weg *(suchte sie am Weitergehen zu hindern);* sich auf die Zehenspitzen s. *(sich auf den Zehenspitzen in die Höhe recken);* ich stelle mich lieber (landsch.; *stehe lieber/bleibe lieber stehen)*, sonst kann ich nicht alles sehen; Ü sich gegen jmdn., etw. s. *(jmdm. in seinem Vorhaben, seinen Plänen o. ä. die Unterstützung versagen [u. ihm entgegenhandeln]; sich mit etw. nicht einverstanden erklären u. es zu verhindern suchen);* sich hinter jmdn., etw. s. *(für jmdn., Partei ergreifen, jmdn., etw. unterstützen);* sich [schützend] vor jmdn., (seltener:) etw. s. *(für jmdn., etw. eintreten, jmdn., etw. beschützen, verteidigen);* **b)** *an einem bestimmten Platz, eine bestimmte Stelle bringen u. dort für eine gewisse Zeit in stehender Haltung lassen; an einer bestimmten Stelle in stehende Haltung bringen:* die Mutter stellte das Kind ins Laufgitter; jmdn., der hingefallen ist, wieder auf die Füße s.; Ü jmdn. vor eine Entscheidung, ein Problem s. *(ihn mit einer Entscheidung, einem Problem konfrontieren);* ***auf sich [selbst] gestellt sein** *([finanziell] auf sich selbst angewiesen sein).* **2.** *(von Sachen) an einen bestimmten Platz, eine bestimmte Stelle bringen, tun [so daß die betreffende Sache dort steht]:* das Geschirr auf den Tisch, in den Schrank s.; das Buch ins Regal, die Blumen ans Wasser, in die Vase s.; die Stühle um den Tisch, die Pantoffeln unters Bett s.; wie sollen wir die Möbel s.?; stell das Fahrrad in den Ständer, an die Wand!; man soll Südweinflaschen s., nicht legen; etw. nicht s. können *(nicht ausreichend Platz dafür haben);* hier läßt sich nicht viel, nichts mehr s.; Ü eine Frage in den Mittelpunkt der Diskussion s.; eine Sache über eine andere s. *(mehr als eine andere Sache schätzen, sie bevorzugen).* **3.** *(von Fanggeräten) aufstellen:* Fallen, [im seichten Wasser] Netze s. **4.** *(von technischen Einrichtungen, Geräten) in die richtige od. gewünschte Stellung, auf den richtigen od. gewünschten Wert o. ä. bringen, so regulieren, daß sie zweck-, wunschgemäß funktionieren:* die Weichen s.; die Waage muß erst gestellt werden; die Uhr s. *(die Zeiger auf die richtige Stelle rücken);* er stellte seinen Wecker auf 6 Uhr; das Radio lauter, leiser s.; die Heizung höher, niedriger s.; den Schalter auf Null s. **5.** *dafür sorgen, daß jmd., etw. zur Stelle ist; bereitstellen:* einen Ersatzmann, Bürgen, Zeugen s.; die Gemeinde stellte für die Bergungsarbeiten, die Suchaktion 50 Mann; Wagen, Pferde s.; eine Kaution s.; er stellte *(spendierte)* den Wein für die Feier; die Firma stellt ihm Wagen und Chauffeur. **6.** ⟨s. + sich⟩ *einen bestimmten Zustand vortäuschen:* sich krank, schlafend, taub s.; er stellte sich dumm (ugs.; *tat so, als ob er von nichts wüßte, als ob er die Anspielung o. ä. nicht verstünde).* **7.** *(von Speisen, Getränken) etw. an einen dafür geeigneten Platz stellen, damit es eine bestimmte Temperatur behält od. bekommt:* sie hat das Essen warm gestellt; den Sekt, das Kompott kalt stellen. **8.** *zum Stehenbleiben zwingen u. dadurch in seine Gewalt bekommen:* die Polizei stellte den Verbrecher nach einer aufregenden Verfolgungsjagd; der Hund hat das Wild gestellt. **9.** ⟨s. + sich⟩ **a)** *(von jmdm., der gesucht wird, dem eine Straftat begangen hat)*

sich freiwillig zur Polizei o. ä. begeben, sich dort melden: der Täter hat sich [der Polizei] gestellt; **b)** *um einer Pflicht nachzukommen, sich bei einer militärischen Dienststelle einfinden, melden:* er muß sich am 1. Januar s. *(wird einberufen* 2); **c)** *einer Herausforderung o. ä. nicht ausweichen; bereit sein, etw. auszutragen:* sich einer Diskussion s.; der Politiker stellte sich der Presse; der Europameister will sich dem Herausforderer zu einem Titelkampf s.; **d)** (selten) *(zu einem Marsch, Umzug o. ä.) sich an einer bestimmten Stelle versammeln:* die Mitglieder der Gruppe stellen sich um 10 Uhr am Marktplatz. **10.** ⟨s. + sich⟩ *sich in bestimmter Weise jmdm., einer Sache gegenüber verhalten; in bezug auf jmdn., etw. eine bestimmte Position beziehen, Einstellung haben:* wie stellst du dich zu diesem Problem, den neuen Kollegen, seiner Kandidatur?; sich positiv, negativ dazu s.; sich mit jmdm. gut s. *(mit jmdm. gut auszukommen, seine Sympathie zu gewinnen suchen).* **11.** *jmdm. ein bestimmtes Auskommen verschaffen:* die Firma hat sich geweigert, ihn besser zu s.; ⟨meist im 2. Part.:⟩ gut, schlecht gestellt sein *(sich in guten, schlechten finanziellen Verhältnissen befinden);* seit dem Stellenwechsel ist er besser gestellt *(verdient er mehr);* (landsch. auch s. + sich:) Heute stehe ich auch im Geschäft und stelle mich nicht schlecht (Gaiser, Schlußball 38). **12.** ⟨s. + sich⟩ (Kaufmannsspr., bes. österr.) *einen bestimmten Preis haben, eine bestimmte Summe kosten:* der Teppich stellt sich auf 8 000 Mark; der Preis stellt sich höher als erwartet. **13.** *(in bezug auf die Stellungen u. Bewegungen der Personen [auf der Bühne]) festlegen; arrangieren* (1 b): eine Szene s.; das Ballett wird nach der Musik gestellt; dieses Familienfoto wirkt [ziemlich, sehr] gestellt *(unnatürlich, gezwungen).* **14.** *steif in die Höhe richten, aufstellen* (2 a): der Hund, das Pferd stellt die Ohren; die Katze stellt den Schwanz. **15.** *auf Grund bestimmter Merkmale, Daten o. ä. erstellen, aufstellen:* eine Diagnose, seine Prognose s.; sie ließ sich, ihr das Horoskop s.; der Maler stellte ihm eine hohe Rechnung (landsch.; *stellte sie aus).* **16.** (verblaßt): [jmdm.] ein Thema, eine Aufgabe s. *(geben);* Bedingungen s. *(geltend machen);* ein Ultimatum s. (↑Ultimatum); sich auf den Standpunkt *(den Standpunkt vertreten),* daß ...; etw. unter Denkmalschutz, Naturschutz s.; etw. unter Strafe s. (↑Strafe); etw. zur Diskussion s. (↑Diskussion 2); etw. zur Verfügung s. (↑Verfügung 2); sich zur Wahl s. *(sich bereit erklären, sich einer Wahl aufstellen zu lassen);* einen Antrag s. *(etw. beantragen);* Forderungen s. *(etw. fordern);* eine Bitte s. *(um etw. bitten);* eine Frage s. *(etw. fragen);* jmdn. vor Gericht, unter Anklage s. *(anklagen);* jmdn. unter Aufsicht s. *(beaufsichtigen lassen);* etw. in Zweifel s. *(bezweifeln);* etw. in Rechnung s. (↑Rechnung 3); etw. unter Beweis s. (↑Beweis 1).

stellen-, Stellen- (~Stelle (4): ~**angebot,** das: *Angebot einer freien Stelle* (4); ~**ausschreibung,** die; ~**besetzung,** die; ~**inhaber,** der; ~**los** ⟨Adj.; o. Steig.; nicht adv.⟩: *ohne Anstellung, arbeitslos* (1), dazu: ~**lose,** der u. die; -n, -n ⟨Dekl. ↑Abgeordnete⟩ u. ~**losigkeit,** die; -; ~**markt,** der: *Arbeitsmarkt;* ~**nachweis,** der: svw. ↑Arbeitsnachweis; ~**plan,** der: *Plan der vorhandenen Arbeitsstellen* (bes. im öffentlichen Dienst); ~**vermittlung,** die: svw. ↑Arbeitsvermittlung; ~**wechsel,** der: *Wechsel der Arbeitsstelle;* ~**wechsler,** der: *jmd., der seine Arbeitsstelle wechselt;* ~**weise** ⟨Adv.⟩: *an manchen Stellen* (1 a, 2 a); ~**wert,** der: **a)** (Math.) *Wert einer Ziffer, der von ihrer Stellung innerhalb der Zahl abhängt;* **b)** *Bedeutung einer Person, Sache in einem bestimmten Bezugssystem:* einen hohen, erheblichen, niedrigen S. aufweisen, besitzen.

Steller [ˈʃtɛlɐ], der; -s, - (Volleyball): *Spieler, der seine Mitspieler durch die Stelle bringt, daß sie schmettern* (1 c) *können.*
Stellerator: ↑Stellarator.
Stellerin, die; -, -nen (Volleyball): w. Form zu ↑Steller.
stellig [ˈʃtɛlɪç] ⟨Adv.⟩: *nur in der Verbindung* **jmdn. s. machen** (österr.: *ausfindig machen),* **-stellig** [-ʃtɛlɪç] in Zusb., z. B. vierstellig *(mit vier Stellen* 3 b; *aus vier Stellen bestehend),* mehr-, vielstellig; **Stelling** [ˈʃtɛlɪŋ], die; -, -e, auch: -s [mniederd. stellinge = (Bau)gerüst, Gestell; Stellung] (Seemannsspr.): *an Seilen herabhängendes Brett, Brettergerüst für Arbeiten an der Bordwand eines Schiffes;* **Stellung,** die; -, -en [1: spätmhd. stellung(e)]: **1. a)** *bestimmte Körperhaltung, die jmd. einnimmt:* eine natürliche, zwanglose,

[un]bequeme S.; eine hockende, kauernde S. einnehmen; die S. wechseln, ändern; in gebückter, kniender S. verharren; zwei Polizisten nahmen S. (landsch.; *stramme Haltung an*) und salutierten (Musil, Mann 873); **b)** *bestimmte Körperhaltung, die die Partner beim Geschlechtsverkehr einnehmen:* eine neue S. ausprobieren; alle -en kennen; Sie bringt mir die verschiedenen -en bei (Kinski, Erdbeermund 89); S. neunundsechzig *(Sixty-Nine).* **2.** *Art u. Weise, in der etw.* steht, eingestellt, angeordnet ist; *Stand, Position* (2): die S. der Gestirne; die S. der Planeten zur Sonne; die S. der Weichen verändern; die S. eines Wortes im Satz; die Hebel müssen alle in gleicher S. sein. **3.** *Platz, den man beruflich einnimmt; Amt, Posten:* eine schlechte, gutbezahlte, einflußreiche S.; das Vorkommnis kostet ihn seine S.; eine hohe S. einnehmen, bekleiden; sie ist ohne S.; in eine leitende, führende, verantwortungsvolle S. aufrücken, aufsteigen; sie ist seit einiger Zeit [bei uns] in S. (veraltend; *[bei uns] als Hausgehilfin eingestellt*); sie will [bei uns] in S. gehen (veraltend; *als Hausgehilfin arbeiten*). **4.** ⟨o. Pl.⟩ *Grad des Ansehens, der Bedeutung von jmdm., etw. innerhalb einer vorgegebenen Ordnung o. ä.; Rang, Position* (1 b): die gesellschaftliche, soziale S.; seine S. als führender Politiker ist erschüttert; die S. der Bundesrepublik innerhalb der EG; sich in exponierter S. befinden. **5.** ⟨o. Pl.⟩ *Einstellung* (2) *(zu jmdm., etw.):* eine kritische S. zu jmdm. haben; seine positive S. zu etw. bewahren; ***zu etw. S. nehmen** *(seine Meinung zu etw. äußern);* **für/gegen jmdn., etw. S. nehmen** *(sich für/gegen jmdn., etw. aussprechen; für jmdn., etw. eintreten/sich gegen jmdn., etw. stellen).* **6.** *ausgebauter u. befestigter Punkt, Abschnitt im Gelände, der militärischen Einheiten zur Verteidigung dient:* eine gut getarnte S.; die feindlichen -en; die S. besetzen, halten, verlassen, wechseln, stürmen, nehmen; neue -en beziehen; in S. gehen *(sie beziehen 2 b);* das Bataillon lag in vorderster S.; gib nur, ich halte in der Zwischenzeit die S. *(bleibe hier u. passe auf);* ***S. beziehen** *(in bezug auf etw. einen bestimmten Standpunkt einnehmen).* **7.** (österr.) vwv. ↑Musterung (2): zur S. müssen; ⟨Zus. zu 5:⟩ **Stellungnahme, die: a)** ⟨o. Pl.⟩ *das Äußern seiner Meinung, Ansicht zu etw.:* eine eindeutige, klare S. zu/gegen etw.; sich seine S. vorbehalten; jmdn. um [eine/seine] S. bitten; er wollte sich einer S. enthalten; **b)** *geäußerte Meinung, Ansicht:* die S. des Ministers liegt vor, wurde verlesen.

stellungs-, Stellungs-: ~**befehl,** der (Milit.): vwv. ↑Einberufungsbefehl; ~**gesuch,** das: vwv. ↑Stellengesuch; ~**kampf,** der: *Kampf, der von befestigten Stellungen* (6) *aus geführt wird;* ~**kommission,** die: (österr.): *für die Musterung, Stellung* (7) *zuständige Kommission* (Ggs.: Bewegungskrieg); ~**krieg,** der: vgl. ~kampf (Ggs.: Bewegungskrieg); ~**los** ⟨Adj.; o. Steig.; nicht adv.⟩: vwv. ↑stellenlos, dazu: ~**lose,** der u. die; -n, -n ⟨Dekl. ↑Abgeordnete⟩, ~**losigkeit,** die; -; ~**pflichtig** ⟨Adj.; o. Steig.; nicht adv.⟩ (österr. Amtsspr.): *verpflichtet, sich zur Musterung* (2) *einzufinden;* ~**spiel,** das ⟨o. Pl.⟩ (Fußball): *Einnehmen der jeweils richtigen Position auf dem Spielfeld durch einen Spieler* (bes. *durch den Torwart bei seinem Spiel im Tor;* ~**suche,** die: s. ist auf S.; ~**suchende,** der u. die; -n, -n ⟨Dekl. ↑Abgeordnete⟩; ~**wechsel,** der: *Wechsel der Stellung* (1–3, 6).

Stellungsuche, die; -: seltener für ↑Stellungssuche; **Stellungsuchende,** der u. die; -n, -n ⟨Dekl. ↑Abgeordnete⟩: seltener für ↑Stellungssuchende.

St.-Elms-Feuer: ↑Elmsfeuer.

stelz-, Stelz- (vgl. auch: Stelzen-): ~**bein,** das: vwv. ↑~fuß (1, 2), dazu: ~**beinig** ⟨Adj.⟩: vwv. ↑~füßig (1, 2); ~**fuß,** der: **1.** vwv. ↑Stelze (3). **2.** (ugs.) *jmd., der einen Stelzfuß* (1) *hat.* **3.** (Fachspr.) *gerade Stellung der Fessel (beim Pferd),* dazu: ~**füßig** ⟨Adj.; nicht adv.⟩: **1.** ⟨o. Steig.⟩ (ugs.) *mit einem Stelzfuß* (1). **2.** *mit steifen Schritten, wie ein Stelzfuß:* s. auf und ab gehen; Ü eine (abwertend): *steife, gespreizte* Ausdrucksweise. **3.** ⟨o. Steig.⟩ (Fachspr.) *mit einem Stelzfuß* (3); ~**schuh,** der: ↑Stelzenschuh; ~**vogel,** der (Zool.): *großer Vogel mit stelzenähnlichen Beinen u. langem Hals, Schreitvogel* (z. B. Storch, Reiher); ~**wurzel,** die (Bot.): *(bei bestimmten in Sumpfgebieten wachsenden Bäumen, z. B. der Mangrove) Wurzel, die jeweils zu mehreren von einem Stamm u. den dickeren Ästen schräg nach unten wächst u. diese im Boden verankert.*

Stelze ['ʃtɛltsə], die; -, -n [mhd. stelze, ahd. stelza = Holzbein, Krücke]: **1.** ⟨meist Pl.⟩ *in ihrer unteren Hälfte mit einem kurzen Querholz o. ä. als Tritt für den Fuß versehene*

Stange, die paarweise (bes. von Kindern zum Spielen) benutzt wird, um in erhöhter Stellung zu gehen: Kinder laufen gerne -n; kannst du auf -n gehen, laufen?; wie auf -n gehen *(einen staksigen Gang haben).* **2.** *am Boden lebender, zierlicher, hochbeiniger Singvogel mit langem, wippendem Schwanz, der schnell in trippelnden Schritten läuft.* **3.** *Beinprothese in Form eines einfachen Stocks, der an einer dem Amputationsstumpf angepaßten ledernen Hülle befestigt ist; Holzbein.* **4.** ⟨meist Pl.⟩ **a)** (salopp) *Bein:* nimm deine -n aus dem Weg, da will jemand durch die Reihe!; **b)** (salopp emotional) *langes, dünnes Bein:* sie hat richtige -n. **5.** (österr.) kurz für ↑Kalbsstelze, ↑Schweinsstelze; **stelzen** ['ʃtɛltsn] ⟨sw. V.; ist⟩ [spätmhd. stelzen = auf einem Holzbein gehen]: *sich mit steifen, großen Schritten irgendwohin bewegen:* der Reiher stelzt durch das Wasser; der Bahnhofskommandant stelzte durch die Gegend wie ein Hahn auf dem Misthaufen (Kirst, 08/15, 545); wir stelzten mit Holzstelzen über die feuchten Wege (Kempowski, Tadellöser 305); ⟨2. Part.:⟩ einen gestelzten Gang haben; Ü eine gestelzte (abwertend; *gespreizte*) Ausdrucksweise.

Stelzen- (vgl. auch: stelz-, Stelz-): ~**baum,** der: *Baum mit Stelzwurzeln* (z. B. Mangrove); ~**gang,** der (abwertend): *gestelzter Gang;* ~**geier,** der (Zool.): vwv. ↑Sekretär (5); ~**läufer,** der: **1.** *jmd., der [auf] Stelzen* (1) *läuft.* **2.** *(bes. in den [Sub]tropen) an Meeresküsten u. flachen Seeufern lebender Watvogel mit stelzenähnlichen, roten Beinen;* ~**schuh,** der: *sandalenartiger Schuh mit übermäßig dicker Holzsohle (in dem der Fuß über einem Stelzen 1 geht).*

stelzig ['ʃtɛltsɪç] ⟨Adj.⟩ (selten): *stelzfüßig* (2), gestelzt.

Stemm-: ~**bein,** das (Leichtathletik): *Bein, das man bei einer Übung gegen den Boden stemmt;* ~**bogen,** der (Ski): *durch Gewichtsverlagerung bei gleichzeitigem Stemmen* (2 b) *eines Skis gefahrener halber Bogen zur Richtungsänderung;* ~**eisen,** das: vwv. ↑Beitel; ~**meißel** (nicht getrennt: Stemmeißel), der: vwv. ↑~eisen; ~**schritt,** der (Leichtathletik): vgl. ~bein.

Stemma ['ʃtɛma, st...], das; -s, -ta [lat. stemma = Stammbaum, Ahnentafel < griech. stémma]: **1.** (Literaturw.) *[in graphischer Form erstellte] Gliederung der einzelnen Handschriften eines literarischen Werks in bezug auf ihre zeitliche Folge u. textliche Abhängigkeit.* **2.** (Sprachw.) [1]*Graph zur Beschreibung der Struktur eines Satzes.* Vgl. Stammbaum (3).

Stemme ['ʃtɛmə], die; -, -n (Turnen): *Übung, bei der sich der Turner aus dem Hang in den Stütz od. Handstand stemmt* (2 c); **stemmen** ['ʃtɛmən] ⟨sw. V.; hat⟩ [mhd. stemmen = zum Stehen bringen, hemmen]: **1.** *indem man die Arme langsam durchstreckt, mit großem Kraftaufwand über den Kopf bringen, in die Höhe drücken:* Gewichte, Hanteln s.; er stemmt seine Partnerin mit einer Hand in die Höhe. **2. a)** *mit großem Kraftaufwand sich, einen bestimmten Körperteil in steifer Haltung fest gegen etw. drücken (um sich abzustützen, einen Widerstand zu überwinden o. ä.):* sich [mit dem Rücken] gegen die Tür s.; sich gegen die Strömung, den Sturm s.; die Füße, Knie gegen die Wand s.; er hatte die Ellbogen auf den Tisch gestemmt *(fest aufgestützt);* die Arme, Hände, Fäuste in die Seite, die Hüften s. (oft als Gebärde der Herausforderung: *die Hände fest über den Hüften auflegen, so daß die Ellbogen nach auswärts stehen);* **b)** (Ski) *(die Skier) schräg auswärts stellen, so daß die Kante in den Schnee greifen;* **c)** ⟨s. + sich⟩ *sich stemmend* (2 a) *in eine bestimmte Körperhaltung bringen, sich aufrichten:* ich stemme mich in die Höhe. **3.** ⟨s. + sich⟩ *einer Sache od. Person energischen Widerstand entgegenstellen:* sich gegen ein Vorgehen, gegen die Maßnahmen der Regierung s. **4.** *mit einem Stemmeisen o. ä. hervorbringen:* ein Loch [in die Wand, Mauer] s. **5.** (salopp) *von einem alkoholischen Getränk (bes. von Bier) eine gewisse, meist größere Menge zu sich nehmen; etw. Alkoholisches trinken:* ein Glas, einen Humpen s.; wollen wir einen s.? **6.** (salopp) *(meist Sachen, die ein größeres Gewicht haben) stehlen:* einen Sack Kartoffeln s.; wo hast du das Ding gestemmt?

Stempel ['ʃtɛmpl̩], der; -s, - [in niederd. Lautung hochspr. geworden, mniederd. stempel, mhd. stempfel = Stößel, (Münz)prägestock, ahd. stemphil = Stößel, zu ↑stampfen; 5: nach der Form; 6: aus der mhd. Bergmannsspr.]: **1.** *Gerät meist in Form eines mit knaufartigem Griff versehenen, kleineren [Holz]klotzes, an dessen Unterseite, spiegelbildlich in Gummi, Kunststoff od. Metall geschnitten, eine kurze*

Angabe, ein Siegel o. ä. angebracht ist, das eingefärbt auf Papier o. ä. gedruckt wird: ein S. mit Name und Adresse; einen S. anfertigen, schneiden [lassen]; den S. auf die Urkunde, Quittung, den Briefumschlag drücken; * **jmdm.**, **einer Sache seinen/den S. aufdrücken** *(jmdm., etw. so beeinflussen, daß seine Mitwirkung deutlich erkennbar ist; jmdm., einer Sache sein eigenes charakteristisches Gepräge verleihen)*. **2.** *Abdruck eines Stempels* (1): ein runder S.; der S. ist verwischt, zu blaß, schlecht leserlich; ich brauche noch einen S.; auf dem Formular fehlt noch der S.; der Brief trägt den S. vom 1. Januar 1980; die Briefmarken sind durch einen S. entwertet; Ü der S. des Lächerlichen läßt sich nicht tilgen; * **den S. von jmdm., etw. tragen** *(jmds.* ↑*Handschrift 2 tragen; von etw. in unverkennbarer Weise geprägt sein)*. **3.** (Technik) [*mit einem spiegelbildlichen Relief versehener*] *stählerner Teil einer Maschine zum Prägen von Formen od. Stanzen von Löchern*. **4.** *auf Waren, bes. aus Edelmetall, geprägtes Zeichen, das den Feingehalt anzeigt od. Auskunft über den Verfertiger, Hersteller gibt: das Silberbesteck, der Goldring hat, trägt einen S.* **5.** (Bot.) *aus Fruchtknoten, Griffel u. Narbe bestehender mittlerer Teil einer Blüte.* **6.** (Bauw., Bergbau) *kräftiger Stützpfosten [aus Holz]:* die Decke des Stollens ist durch S. abgestützt; Ü seine Frau hat zwei mächtige S. (salopp; *auffallend dicke Beine).* **7.** (Technik) *Kolben einer Druckpumpe.* **8.** (ugs. selten) *Gaspedal.*

stempel-, Stempel-: ~**aufdruck,** der: *mit Hilfe eines Stempels* (1) *vorgenommener Auf-, Überdruck;* ~**bruder,** der (ugs. abwertend): *jmd., der stempelt* (5); ~**fälschung,** die: *Fälschung eines Stempels* (2); ~**farbe,** die: *Lösung von stark färbenden Farbstoffen zum Durchtränken des Stempelkissens;* ~**gebühr,** die: *für die Abstempelung eines Dokuments zu entrichtende Gebühr;* ~**geld,** das ⟨o. Pl.⟩ (ugs. veraltend): *Arbeitslosengeld, -hilfe;* ~**glanz,** der (Münzk.): *sauberer Glanz von ungebrauchten Münzen;* ~**halter,** der: *Halter* (1 a) *für Stempel* (1); ~**karte,** die (ugs. früher): *Karte für Arbeitslose, die jeweils bei Auszahlung des Arbeitslosengeldes abgestempelt wurde;* ~**kissen,** das: *meist in ein flaches Kästchen eingelegtes Stück Filz, das mit Stempelfarbe durchtränkt ist u. auf das der Stempel gedrückt wird, um einen Stempelfarbe zu versehen; Farbkissen, dazu:* ~**kissenfarbe,** die: svw. ↑~**farbe;** ~**marke,** die: *Gebührenmarke zum Nachweis der entrichteten Stempelsteuer;* ~**maschine,** die: *Maschine zum Abstempeln u. Entwerten von Briefmarken;* ~**pflichtig** ⟨Adj.; o. Steig.⟩ (österr.): svw. ↑*gebührenpflichtig;* ~**schneider,** der: *Hersteller von Prägestempeln (bes. Münzstempeln)* (Berufsbez.); ~**ständer,** der: vgl. ~**halter;** ~**steuer,** die: *Steuer (z. B. Wechselsteuer), deren Entrichtung durch Aufkleben von Stempelmarken o. ä. belegt wird;* ~**uhr,** die (selten): *Stechuhr* (1).

stempeln [ˈʃtɛmpl̩n] ⟨sw. V.; hat⟩ [mniederd. stempeln]: **1.** *etw. mit einem Stempel* (2) *versehen, um die betreffende Sache dadurch in bestimmter Weise zu kennzeichnen, für [un]gültig zu erklären o. ä.:* einen Ausweis, Paß s.; Briefe, Postkarten, Formulare s.; die Briefmarken sind gestempelt *(durch einen Poststempel entwertet).* **2.** *durch Stempelaufdruck hervorbringen, erscheinen lassen:* das Datum s.; Name und Anschrift hinten auf den Briefumschlag s. **3.** *mit einem Stempel* (4) *versehen:* Gold-, Silberwaren s.; die Bestecke sind [800] gestempelt. **4.** *in bestimmter Weise als etw. Bestimmtes kennzeichnen, in eine bestimmte negative Kategorie einordnen u. von diesem Urteil nicht mehr abgehen:* jmdn. [kurzerhand] *zum Verbrecher, Verräter, Lügner, Hanswurst* s.; dieser Mißerfolg stempelte ihn gleich zum Versager. **5.** (ugs. veraltend) *Arbeitslosengeld, -hilfe beziehen:* er stempelt schon seit einem halben Jahr; (meist im Inf. in Verbindung mit „gehen“:) er geht s.; ⟨Abl. zu 1–3:⟩ **Stempelung,** (selten:) **Stemplung,** die; -, -en.

Stempen [ˈʃtɛmpn̩], der; -s, - [landsch. Nebenf. von ↑Stumpen] (südd., österr.): *kurzer Pfahl, Pflock.*

Stemplung: ↑Stempelung.

Stendelwurz [ˈʃtɛndl̩-], die; -, -en [zu ↑Ständer (3); vgl. Ragwurz]: **1.** *den Orchideen gehörende Pflanze mit meist nur zwei Laubblättern u. weißen Blüten mit langem Sporn; Waldhyazinthe* **2.** (landsch.) svw. ↑Niewurz. Nieskraut.

Stenge [ˈʃtɛŋə], die; -, -n [aus dem Niederd. < mniederl. stenge, eigtl. = Stange (Seemannsspr.): *Verlängerung eines Mastes;* **Stengel** [ˈʃtɛŋl̩], der; -s,- [mhd. stengel, ahd. stengil, zu ↑Stange]: *(bei Blumen, Kräutern o. ä.) von der Wurzel an aufwärts sich schlanker Teil, der die Blätter u.*

Blüten trägt: ein dünner, kräftiger, biegsamer S.; der S. einer Tulpe; einen S. knicken; die Blüten sitzen auf zarten -n; R ich bin, er ist usw. fast, beinahe vom S. gefallen (ugs.; *ich bin, er ist usw. sehr überrascht gewesen*); fall [mir] nicht vom S.! (ugs.; *fall nicht herunter, fall nicht um!*). **stengel-, Stengel-:** ~**blatt,** das (Bot.): *am Stengel sitzendes, ihn umschließendes Blatt* (im Unterschied zum Grundblatt); ~**brenner,** der ⟨o. Pl.⟩: *Pilzkrankheit, die in Form bräunlicher Streifen, Flecken am Stengel bestimmter Pflanzen (z. B. Klee) auftritt;* ~**faser,** die: *(zur Herstellung textiler Gewebe genutzte) Bastfaser eines Stengels;* ~**los** ⟨Adj.; o. Steig.; nicht adv.⟩: *ohne deutlich sichtbaren Stengel.* **-stengelig;** ↑stengelig; **stengelig** [ˈʃtɛŋlɪç] ⟨sw. V.; hat⟩: **1.** (selten) *Stengel treiben.* **2.** (bes. berlin.) *herumstehen* (1 a): was stengelst du denn in der Gegend?; **-stenglig,** stengelig [-ʃtɛŋ(ə)lɪç] in Zusb., z. B. kurzstengelig *(mit kurzem Stengel).*

Steno [ˈʃteːno], die; - ⟨meist o. Art.⟩ (ugs.): Kurzf. von ↑Stenographie: S. schreiben; ein Diktat in S. aufnehmen. **¹Steno-** (Steno): ~**bleistift,** der; ↑~**stift;** ~**block,** der ⟨Pl. -blöcke u. -s⟩: svw. ↑Stenogrammblock; ~**daktylo** [-----], die; -, -s (schweiz.): Kurzf. von ↑~daktylographin; ~**daktylographin** [------'--], die (schweiz. veraltend): svw. ↑Stenotypistin; ~**feder,** die: *sehr feine Feder zum Stenographieren;* ~**halter,** der: *Füllfederhalter mit Stenofeder;* ~**kontoristin** [------'--], die: *Kontoristin mit Kenntnissen in Stenographie u. Maschinenschreiben;* ~**kurs,** der (ugs.): *Kurs in Stenographie;* ~**sekretärin** [------'--], die: vgl. ~kontoristin; ~**stift,** der: *sehr weicher Bleistift zum Stenographieren.* **steno-, ²Steno-** [ʃteno-; griech. stenós] ⟨Best. in Zus. mit der Bed.⟩: *eng, schmal* (z. B. Stenographisch, Stenogramm). **Stenogramm** usw.: ↑Stenogramm usw.; **Stenogramm,** das; -[e]s, -e [↑-gramm]: *Text [den jmd. gesprochen hat] in Stenographie:* ein S. in die Schreibmaschine übertragen; ein S. aufnehmen *(ein Diktat in Stenographie schreiben);* ⟨Zus.:⟩ **Stenogrammblock,** der ⟨Pl. -blöcke u. -s⟩: *Block mit liniiertem Papier für Stenogramme;* **Stenograph,** der; -en, -en [↑-graph]: *jmd., der [beruflich] Stenographie schreibt; Kurzschriftler;* ⟨Zus.:⟩ **Stenographie,** die; -, -n [...'i:ən; engl. stenography, ↑-graphie]: *Schrift mit verkürzten Schriftzeichen, die ein schnelles [Mit]schreiben ermöglicht; Kurzschrift;* ⟨Zus.:⟩ **Stenographiekurs,** der; **stenographieren** ⟨sw. V.; hat⟩: **1.** *Stenographie schreiben:* sie kann [gut] s. **2.** *in Stenographie [mit]schreiben:* eine Rede s.; **Stenographin,** die; -, -nen: w. Form zu ↑Stenograph; **stenographisch** ⟨Adj.; o. Steig.; nicht präd.⟩: **1.** *die Stenographie betreffend:* -e Zeichen. **2.** *in Stenographie geschrieben, nachschriftlich:* -e Notizen, Aufzeichnungen; **Stenokardie** [ʃtenokar'di:, st...], die; -, -n [...ɪən; zu griech. kardía = Herz] (Med.): *Herzbeklemmung;* **Stenose** [ʃteˈnoːzə], die; -, -n [griech. sténōsis = Verengung] (Med.): *Verengung eines Körperkanals od. einer Körperöffnung;* **stenotherm** [ʃtenoˈtɛrm, st...] ⟨Adj.; o. Steig.; nicht adv.⟩ [zu griech. thermós = warm] (Biol.): *(bes. von Aquarienfischen) empfindlich gegenüber Temperaturschwankungen;* **Stenothorax,** der; -[es], -e (Med.): *enger, schmaler Brustkorb;* **stenotop** [ʃteno'to:p, st...] ⟨Adj.; o. Steig.; nicht adv.⟩ [zu griech. tópos = Ort, Gegend] (Biol.): *(von Pflanzen u. Tieren) nicht weit verbreitet;* **stenotypieren** [...tyˈpiːrən] ⟨sw. V.; hat⟩: *in Stenographie [mit]schreiben u. anschließend in die Schreibmaschine übertragen;* **Stenotypistin** [...tyˈpɪstɪn], die; -, -nen [w. Form zu veraltet Stenotypist < frz. stenotypiste, engl. stenotypist, zu: stenography = Stenographie u. typist = Maschinenschreiber]: *weibliche Kraft, die Stenographie u. Maschinenschreiben beherrscht.*

stentando [stɛnˈtando], **stentato** [stɛnˈtaːto] ⟨Adv.⟩ [ital., zu: stentare = zögern] (Musik): *zögernd, schleppend.* **Stentorstimme** [ˈʃtɛntɔr-, 'st..., auch: ...toːɐ̯-], die; -, -n [nach Stentor, dem stimmgewaltigen Helden der Trojanischen Kriege] (bildungsspr.): *laute, gewaltige Stimme.*

Stenz [ʃtɛnts], der; -es, -e [zu ↑stenzen] (ugs. abwertend): **1.** *selbstgefälliger, geckenhafter junger Mann.* **2.** (selten) *Zuhälter:* Warum, glaubst du, müssen die Mädchen -e haben? (Aberle, Stehkneipen 110); **stenzen** [ˈʃtɛntsn̩] ⟨sw. V.; hat⟩ [eigtl. = schlagen, stoßen, vgl. ↑stanzen] (landsch. veraltend): *flanieren, bummeln* (1).

Step [ʃtɛp, st...], der; -s, -s [engl. step, eigtl. = Schritt, Tritt]: **1.** *Tanznummer, bei der mit Stepeisen beschlagenen Fußspitzen u. Fersen in schnellem, stark akzentuiertem Bewegungswechsel auf den Boden getreten werden, so daß*

der Rhythmus hörbar wird. **2.** (Leichtathletik) *zweiter Sprung beim Dreisprung.* Vgl. ¹Hop, Jump (1).

Step-: ~**eisen,** das: *Plättchen aus Eisen als Beschlag für Schuhspitze u. -absatz zum* ²Steppen*;* ~**schritt,** der; ~**tanz,** der: svw. ↑Step (1), dazu: ~**tänzer,** der, ~**tänzerin,** die.

Stephanit [ʃtefaˈniːt, auch: ...nɪt], der; -s [nach Erzherzog Stephan von Österr. (1817–67)] (Mineral.): *(aus Silber, Antimon u. Schwefel bestehendes) metallisch glänzendes, graues bis schwarzes Mineral.*

Stepp- (¹steppen): ~**anorak,** der: vgl. ~decke; ~**decke,** die: *mit Daunen od. synthetischem Material gefüllte Bettdecke* (1), *die durch Steppnähte in [rautenförmige] Felder gegliedert ist;* ~**futter,** das: *Futterstoff, auf dessen Innenseite eine Lage Watte, Vlies o. ä. gesteppt ist;* ~**jacke,** die: vgl. ~decke; ~**janker,** der: vgl. ~decke; ~**naht,** die: *[Zier]naht aus Steppstichen;* ~**seide,** die: svw. ↑~futter; ~**stich,** der: *gesteppter [Zier]stich.*

Steppe [ˈʃtɛpə], die; -, -n [russ. step, H.u.]: *weite, meist baumlose, mit Gras od. Sträuchern [spärlich] bewachsene Ebene* (z. B. Pampa, Prärie, Puszta).

¹**steppen** [ˈʃtɛpn̩] ⟨sw. V.; hat⟩ [mhd. steppen, aus dem Md., Niederd., vgl. asächs. steppōn = (Vieh) durch Einstiche kennzeichnen]: *(etw.) nähen, indem man mit der Nadel jeweils auf der Oberseite des Stoffes einen Stich zurückgeht u. auf der Unterseite zwei Stiche vorgeht, so daß sich die Stiche auf beiden Seiten lückenlos aneinanderreihen:* eine Naht, einen Saum s.

²**steppen** [-] ⟨sw. V.; hat⟩ [engl. to step]: *Step tanzen.*

Steppen- (Steppe): ~**adler,** der: *in europäischen Steppen lebender dunkelbrauner Adler;* ~**bewohner,** der; ~**brand,** der; ~**fauna,** die; ~**flora,** die; ~**fuchs,** der: vgl. Korsak; ~**gras,** das: vgl. Esparto (a); ~**huhn,** das: *in asiatischen Steppen lebendes, sandfarbenes Flughuhn mit schwarzgefiedertem Bauch;* ~**kerze,** die: svw. ↑Eremurus; ~**klima,** das: ↑Eremurus; ~**schwarzerde,** die (Geol.): *dunkelbraune bis schwarze, humusreiche Erde der Grassteppe; Schwarzerde* (a); ~**wind,** der; ~**wolf,** der: svw. ↑Präriewolf.

Stepper [ˈʃtɛpɐ, 'st...], der; -s, - [zu ↑²steppen]: *Stepptänzer.*

Stepperei [ʃtɛpəˈrai], die; -, -en [zu ↑¹steppen]: *Verzierung mit Steppnähten:* ein Popelinmantel mit dezenter S.; ¹**Stepperin** [ˈʃtɛpərɪn], die; -, -nen [zu ↑¹steppen]: *Näherin von Steppdecken o. ä.*

²**Stepperin** [ˈʃtɛpərɪn, 'st...], die; -, -nen [zu ↑²steppen]: w. Form zu ↑Stepper.

Steppke [ˈʃtɛpkə], der; -[s], -s [niederd. Vkl. von ↑Stopfen] (ugs., bes. berlin.): *kleiner Junge; Knirps.*

Ster [ʃteːɐ̯], der; -s, -e u. -s ⟨aber: 5 Ster⟩ [frz. stère, zu griech. stereós, ↑stereo-, ²Stereo-]: svw. ↑Raummeter; **Steradiant** [ʃteraˈdi̯ant, st...], der; -en, -en [zu ↑stereo-, ²Stereo- u. ↑Radiant] (Math.): *Winkel, der als gerader Kreiskegel, der seine Spitze im Mittelpunkt einer Kugel mit dem Halbmesser 1 m hat, aus der Oberfläche dieser Kugel eine Kalotte* (1) *mit einer Fläche von 1 m² ausschneidet* (Einheit des räumlichen Winkels); Zeichen: sr

Sterbe [ˈʃtɛrbə], die; -, -n [mhd. sterbe = Seuche, Pest, zu ↑sterben]: *seuchenartig auftretende, tödlich verlaufende Krankheit (bei Pferden).*

Sterbe-: ~**ablaß,** der (kath. Kirche): *vollkommener Ablaß in der Sterbestunde;* ~**amt,** das (kath. Kirche): svw. ↑Totenmesse (a); ~**bett,** das: *Bett, in dem ein Sterbender liegt:* an jmds. S. gerufen werden, sitzen; auf dem S. liegen *(im Sterben liegen);* ~**buch,** das: *Personenstandsbuch, in dem Sterbefälle beurkundet werden;* ~**datum,** das; ~**fall,** der: *Todesfall;* ~**geld,** das: *Gebet für einen Sterbenden;* ~**geläut,** ~**geläute,** das ⟨o. Pl.⟩: *Geläut der Sterbeglocke;* ~**geld,** das ⟨o. Pl.⟩: *von einer Versicherung u. den an den Hinterbliebenen gezahltes Geld für Bestattungskosten;* ~**gewand,** das (geh.; gelegtl. österr. u. südd.): svw. ↑~hemd; ~**glocke,** die, ⟨Vkl.:⟩ ~**glöckchen,** das: *Glocke, die bei jmds. Tod od. Begräbnis geläutet wird;* ~**haus,** das: vgl. ~zimmer; ~**hemd,** das: *(langes, weitgeschnittenes, weißes) Kleidungsstück, das dem Toten angezogen wird; Totenhemd;* ~**hilfe,** die: **1.** svw. ↑Euthanasie (1). **2.** svw. ↑~geld; ~**jahr,** das: *Todesjahr;* ~**kasse,** die: *kleinerer Versicherungsverein für Sterbegeld;* ~**kerze,** die (kath. Kirche): *die am Sterbebett beim Sterbegebet angezündet wird;* ~**kleid,** das (geh.): svw. ↑~hemd; ~**klinik,** die: *(vorerst Modell einer) Klinik, deren Ziel es ist, Menschen im Endstadium einer unheilbaren Krankheit ohne künstliche Lebensverlängerung seelische Sterbehilfe zu geben:* englische od. ~**kreuz,** das: Kir-

che): *kleines Kreuz, das dem Sterbenden zu Beginn des Sterbegebets vom Priester gereicht wird;* ~**lager,** das (geh.): svw. ↑~bett; ~**matrikel,** die (österr. Amtsspr.): *Totenverzeichnis;* ~**messe,** die: svw. ↑~amt; ~**ort,** der; ~**rate,** die: svw. ↑Mortalität; ~**sakramente** ⟨Pl.⟩ (kath. Kirche): *Sakramente der Buße, der Eucharistie u. der Krankensalbung für Schwerkranke u. Sterbende;* ~**segen,** der (kath. Kirche): *dem Sterbenden in der Sterbestunde gespendeter besonderer Segen;* ~**statistik,** die; ~**stunde,** die: *Todesstunde;* ~**tag,** der: *Todestag;* ~**urkunde,** die: *standesamtliche Urkunde über Ort, Tag u. Stunde des Todes einer Person;* ~**wäsche,** die: vgl. ~hemd; ~**ziffer,** die: svw. ↑Mortalität; ~**zimmer,** das: *Zimmer, in dem jmd. gestorben ist.*

sterben [ˈʃtɛrbn̩] ⟨st. V.; ist⟩ [mhd. sterben, ahd. sterban, eigtl. (verhüll.) = erstarren, steif werden]: **a)** *aufhören zu leben, sein Leben enden, beschließen* (Ggs.: geboren werden): jung, im Alter von 78 Jahren, im hohen Alter, plötzlich, unerwartet s.; eines sanften Todes (geh.; *sanft*) s.; er starb als gläubiger Christ; an Altersschwäche, an den Folgen eines Unfalls, auf dem Schafott, durch Mörderhand s.; sie starb unter schrecklichen Qualen; (formelhafter Schluß von Märchen:) und wenn sie nicht gestorben sind, dann leben sie noch heute; ⟨subst.:⟩ im Sterben liegen *(kurz vorm Tode sein;* in bezug auf einen Schwerkranken, Altersschwachen); ⟨auch s. + sich; unpers.:⟩ Für die Freiheit stirbt sich's *(stirbt man)* leichter (Bieler, Bonifaz 154); R daran/(seltener:) davon stirbt man/stirbst du nicht gleich (ugs., *das ist nicht so schlimm, nicht so gefährlich*); Ü eine Hoffnung, Liebe ist gestorben (geh.; *erloschen*); Einführungsabende für Eltern ... seien ... am Desinteresse gestorben *(wegen Desinteresses nicht weitergeführt worden;* Spiegel 9, 1978, 75); vor Angst, Scham, Langeweile, Neugier s. (ugs.; *sich überaus ängstigen usw.*); ⟨subst.:⟩ dann kam, dann beginnt das große Sterben *(Massensterben);* * **zum Sterben** langweilig/müde/einsam o. ä. (emotional; *sehr, überaus* [in bezug auf einen negativen Zustand): obwohl er zum S. müde war, lief er weiter; **für jmdn. gestorben sein** *(von jmdm. völlig ignoriert werden, für ihn nicht mehr existieren, weil man seine Erwartungen o. ä. in hohem Maße enttäuscht hat);* **gestorben [sein]** (1. salopp; [in bezug auf eine Geplantes o. ä.) *nicht zustande gekommen sein, nicht ausgeführt, in die Wirklichkeit umgesetzt worden sein u. deshalb [vorläufig] nicht zur Diskussion stehend:* viele geplante Trassen sind „gestorben". 2. Film, Fernsehen Jargon; *abgebrochen od. abgeschlossen* [in bezug auf die Dreharbeit für eine bestimmte Szene]: „Gestorben!"); **b)** ⟨mit Akk. des Inhalts⟩ *einen bestimmten Tod erleiden* (den Helden-, Hungertod s.; sie starben trostlos einen absurden Tod (Andersch, Sansibar 108); **c)** *(für etw., jmdn.) sein Leben lassen:* für seinen Glauben, seine Überzeugung, seinen Freund, das Vaterland s.; **d)** *(jmdm.) durch den Tod genommen werden:* ihr ist kürzlich der Mann gestorben.

sterbens-, Sterbens- (als Ausdruck emotionaler Verstärkung): ~**angst,** die: *sehr große Angst;* ~**bang** ⟨Adj.; o. Steig.⟩ (geh.): *sehr bang;* ~**elend** ⟨Adj.; o. Steig.⟩: *sich sehr elend, unwohl, übel fühlend, so elend, daß man glaubt, sterben zu müssen;* ist er, fühlt sich s.; ~**krank** ⟨Adj.; o. Steig.⟩: ↑~elend; **b)** ⟨nicht adv.⟩ *sich sehr schwer krank, todkrank;* ~**langweilig** ⟨Adj.; o. Steig.⟩: *äußerst langweilig* (1); ~**matt** ⟨Adj.; o. Steig.⟩ (geh.): *ganz matt* (1 a); ~**müde** ⟨Adj.; o. Steig.⟩ (geh.): *ganz müde; todmüde;* ~**seele** in der Fügung **keine/nicht eine S.** *(überhaupt niemand):* davon darf keine S. etwas erfahren; ~**silbe:** ↑~wort; ~**übel** ⟨Adj.; o. Steig.⟩: ↑~elend; ~**unglücklich** ⟨Adj.; o. Steig.⟩: *sehr betrübt, unglücklich:* er war s., weil er zu Hause bleiben mußte; ~**wort,** ⟨Vkl.:⟩ ~**wörtchen** in der Fügung **kein/nicht ein Sterbenswort, -wörtchen** *(kein einziges Wort, überhaupt nichts;* zusgez. aus „kein sterbendes [= schwaches, kaum hörbares] Wörtchen"): kein/nicht ein s.

Sterbet [ˈʃtɛrbət], der; -s [spätmhd. sterbat] (schweiz.): *das [Massen]sterben;* **sterblich** [ˈʃtɛrplɪç] ⟨Adj.; o. Steig.⟩ [mhd. sterblich]: **1.** ⟨nicht adv.⟩ *seiner natürlichen Beschaffenheit nach dem Sterben unterworfen; so beschaffen, daß er sterben muß, vergänglich ist:* alle Lebewesen sind s.; vgl. Hülle (1 b), Rest (1 c), Überrest. **2.** ⟨nur adv.⟩ (ugs. emotional verstärkend) *sehr, überaus:* sich s. blamieren; er war s. verliebt; ⟨subst.:⟩ **Sterbliche,** der; -n, -n ⟨Dekl. ↑Abgeordnete⟩: **1.** (dichter.) *Mensch* (1) *Mensch* (b). **2.** * **ein gewöhnlicher** o. ä. **-r** *(ein ganz gewöhnlicher Mensch, Durchschnittsmensch);* **Sterblichkeit** [ˈʃtɛrplɪçkait] [1: spätmhd. sterblich-

heit]: **1.** *sterbliche* (1) *Beschaffenheit; das Sterblichsein.* **2.** *Anzahl der Sterbefälle:* die S. bei Kreislauferkrankungen ist gestiegen, zurückgegangen; ⟨Zus. zu 2:⟩ **Sterblichkeitsrate, Sterblichkeitsziffer,** die: svw. ↑Mortalität; **Sterblingswolle,** die; - (Fachspr.): *von verendeten Schafen gewonnene Wolle [geringerer Qualität].*
stereo ['ʃteːreo, 'st...]: **1.** Kurzf. von ↑stereophon. **2.** (Jargon) *bisexuell;* **Stereo** [-], das; -s, -s: **1.** ⟨o. Pl.⟩ Kurzf. von ↑Stereophonie: ein Jazzkonzert in S. aufnehmen, senden. **2.** Kurzf. von ↑Stereotypieplatte.
¹Stereo- [-] (stereo 1, Stereo 1): ~**anlage,** die: *Anlage für Stereoempfang;* ~**anzeige,** die: *(bei Stereorundfunkgeräten) Kontrollampe, die bei Stereosendungen aufleuchtet;* ~**box,** die: *[quaderartiger] Resonanzkasten mit eingebauten Stereolautsprechern;* ~**decoder,** der; ~**empfang,** der ⟨o. Pl.⟩: *stereophoner Empfang* (2); ~**lautsprecher,** der: *Lautsprecher einer Stereoanlage;* ~**platte,** die: *Schallplatte, die stereophon abgespielt werden kann,* dazu: ~**plattenspieler,** der: vgl. ~**anlage;** ~**rundfunkgerät,** das: vgl. ~**anlage;** ~**sendung,** die: *stereophon ausgestrahlte Sendung;* ~**ton,** der: *stereophoner Ton;* ~**tonband,** das: vgl. ~**platte,** dazu: ~**tonbandgerät,** das: vgl. ~**anlage;** ~**tonkopf,** der: *Tonkopf zum Abspielen von Stereoplatten;* ~**tuner,** der: *Tuner für Stereoempfang;* ~**turm,** der: *höheres, schmaleres, mit Fächern versehenes Gehäuse, in dem die einzelnen Geräte einer Stereoanlage übereinander angeordnet sind;* ~**verstärker,** der.
stereo-, ²Stereo- [ʃtereo-, st...]; griech. stereós] ⟨Best. in Zus. mit der Bed.⟩: *starr, fest, massiv; räumlich, körperlich* (z. B. stereotyp, Stereoskop); **Stereoakustik,** die; - : *Lehre vom räumlichen Hören;* **Stereobat** [ʃtereo'baːt, st...], der; -en, -en [lat. stereobátēs < griech. stereobátēs] (Archit.): *Unterbau des griech. Tempels;* **Stereobild,** das; -[e]s, -er (Optik): svw. ↑Raumbild; **Stereochemie,** die; - : *Teilgebiet der Chemie, in dem die räumliche Anordnung der Atome in einem Molekül erforscht wird;* **Stereofilm,** der; -[e]s, -e: *dreidimensionaler Film* (3 a); **Stereofotografie,** die; -, -n: **1.** ⟨o. Pl.⟩ *Verfahren zur Herstellung von räumlich wirkenden Fotografien.* **2.** *fotografisches Raumbild;* **stereographisch** ⟨Adj.; o. Steig.⟩ in der Fügung -e Projektion (Kartographie; *Abbildung der Punkte einer Kugeloberfläche auf eine Ebene, wobei Kugelkreise wieder als Kreise erscheinen);* **Stereokamera,** die; -, -s: *Kamera mit zwei gleichen Objektiven in Augenabstand zur Aufnahme von Teilbildern für Raumbildverfahren;* **Stereokomparator,** der; -s, -e (Optik): *in der Astronomie u. in der Stereophotogrammetrie verwendeter Komparator* (1); **Stereom** [ʃtere'oːm, st...], das; -s, -e [griech. steréōma = das Festgemachte] (Bot.): *Gesamtheit der festigenden Gewebe der Pflanzen (Kollenchym u. Sklerenchym);* **Stereometer,** das; -s, - [↑-meter] (Optik): *Gerät zur Auswertung von Stereofotografien;* **Stereometrie,** die; - [griech. stereometría] (Math.): *Lehre von der Berechnung der geometrischen Körper;* ⟨Abl.:⟩ **stereometrisch** ⟨Adj.; o. Steig.; nicht adv.⟩; **stereophon** ⟨Adj.; o. Steig.⟩ [↑-phon] (Akustik, Rundfunkt.): *(von Schallübertragungen) über zwei od. mehr Kanäle laufend, räumlich klingend* (Ggs.: monophon): eine -e Übertragung, Wiedergabe eines Konzertes; die Oper ist s. aufgenommen; eine Sendung s. empfangen; Kurzf.: **stereo** (1); **Stereophonie,** die; - : *elektroakustische Schallübertragung über zwei od. mehr Kanäle, die einen räumlichen Klangeffekt entstehen läßt* (Ggs.: Monophonie; Stereo 1); **stereophonisch** ⟨Adj.; o. Steig.⟩: svw. ↑stereophon; **Stereophotogrammetrie,** die; - (Meßtechnik): svw. ↑Raumbildverfahren; **Stereophotographie,** die; -, -n: svw. ↑Stereofotografie; **Stereoskop,** das; -s, -e: *optisches Gerät zur Betrachtung von Raumbildern;* **Stereoskopie,** die - [zu griech. skopeîn = betrachten]: *Gesamtheit der Verfahren zur Aufnahme u. Wiedergabe von Raumbildern;* **stereoskopisch** ⟨Adj.; o. Steig.; nicht adv.⟩: *räumlich erscheinend, dreidimensional wiedergebend;* **stereotaktisch** ⟨Adj.; o. Steig.; nicht präd.⟩ (Neurochirurgie): **a)** *die Stereotaxie betreffend;* -e Geräte; **b)** *auf Stereotaxie beruhend, mittels Stereotaxie:* eine -e Operation; **Stereotaxie,** die; - [zu griech. táxis, ↑¹Taxis] (Neurochirurgie): *durch ein kleines Bohrloch im Schädeldecke punktgenaues Berühren eines bestimmten Gebietes im Gehirn;* **stereotyp** ⟨Adj.; -er, -este⟩ [frz. stéréotype, eigtl. mit feststehenden Typen gedruckt]: **1.** ⟨Steig. ungebr.⟩ (bildungsspr.) *(meist von menschlichen Aussage-, Verhaltensweisen o. ä.) immer wieder in der gleichen Form [auftretend], in derselben Weise ständig, formelhaft, klischeehaft wiederkehrend:* eine -e Frage, Antwort; -e Redensarten,

Redewendungen; ein -es *(unecht, maskenhaft wirkendes)* Lächeln; etw. s. wiederholen. **2.** ⟨o. Steig.⟩ (Druckw.) *mit feststehenden Schrifttypen gedruckt;* **Stereotyp,** das; -s, -e ([Sozial[psych.⟩: *oft vereinfachtes, generalisiertes, stereotypes* (1) *Urteil eines Menschen [als Angehöriger einer Gruppe]);* **Stereotypeur** [...ty'pøːɡ], der; -s, -e (Druckw.): *jmd., der stereotypiert* (Berufsbez.); **Stereotypie** [...ty'piː], die; -, -n [...iːən]: **1.** (Druckw.) **a)** ⟨o. Pl.⟩ *Verfahren zur Abformung von Druckplatten für den ²Hochdruck* (1); **b)** svw. ↑Stereotypieplatte. **2.** ⟨o. Pl.⟩ (Psychiatrie, Med.) *[krankhaftes] Wiederholen von sprachlichen Äußerungen od. motorischen Abläufen;* ⟨Zus. zu 1 a:⟩ **Stereotypieplatte,** die (Druckw.): *Abguß einer Mater in Form einer festen Druckplatte;* **stereotypieren** [...ty'piːrən] ⟨sw. V.; hat⟩ (Druckw.): *von einem Schriftsatz Matern herstellen u. zu Stereotypieplatten ausgießen;* **Stereotypplatte,** die; -, -n: seltener für ↑Stereotypieplatte.
steril [ʃteˈriːl, st...] ⟨Adj.⟩ [frz. stérile < lat. sterilis = unfruchtbar, ertraglos]: **1.** ⟨o. Steig.⟩ *keimfrei:* ein -er Verband; -e Instrumente; die Injektionsnadel ist nicht s.; etw. s. machen **2.** ⟨o. Steig.; nicht adv.⟩ (Biol., Med.) *unfruchtbar, fortpflanzungsunfähig.* **3.** (bildungsspr. abwertend) **a)** *geistig unfruchtbar, unschöpferisch:* -e Ansichten; Die Coproduktion ist müde, unergiebig, s. geworden (MM 28. 8. 69, 53); **b)** *kalt, nüchtern wirkend, ohne eigene Note:* ein kalter, -er Raum; **Sterilisation** [ʃteriliza'tsjoːn, st...], die; -, -en [vgl. frz. stérilisation]: *das Sterilisieren* (1, 2); **Sterilisator** [...'zaːtor, auch: ...to:ɡ], der; -s, -en [...za'toːrən]: *Apparat zum Sterilisieren* (1); **sterilisieren** [...'ziːrən] ⟨sw. V.; hat⟩ [frz. stériliser]: **1.** *keimfrei, steril* (1) *machen:* medizinische Instrumente, Milch s. **2.** (Med.) *unfruchtbar, zeugungsunfähig, steril* (2) *machen:* sich durch operative Unterbindung der Eileiter s. lassen; ⟨Abl.:⟩ **Sterilisierung,** die; -, -en ↑Sterilisation; ⟨Zus.:⟩ **Sterilisierungsapparat,** der: svw. ↑Sterilisator; **Sterilität** [...'tɛːt], die; - [frz. stérilité < lat. sterilitās = Unfruchtbarkeit]: **1.** *sterile* (1) *Beschaffenheit; Keimfreiheit.* **2.** (Biol., Med.) *Unfruchtbarkeit, Zeugungsunfähigkeit.* **3.** *geistiges Unvermögen, Unproduktivität.*
Sterin [ʃteˈriːn, st...], das; -s, -e [zu griech. stereós, ↑stereo-, ²Stereo-] (Biochemie): *in tierischen u. pflanzlichen Zellen vorhandene Kohlenwasserstoffverbindung.*
↑Färse.
Sterlet, Sterlett [ˈʃtɛrlɛt], der; -s, -e russ. sterljad]: *(in osteuropäischen Gewässern lebender) kleiner Stör.*
Sterling ['stɛːlŋ, auch: 'ʃtɛr...], der; -s, -e ⟨aber: 5 Pfund Sterling⟩ [engl. sterling < afrz. esterlin, über das Fränk. u. Vlat. zu spätlat. statér < griech. statér = ein Gewicht; eine Silbermünze; schon mhd. sterlinc = eine Münze]: *Währungseinheit in Großbritannien; Pfund* - (1 Sterling = 100 New Pence); Zeichen u. Abk.: £, £Stg
Sterling-: ~**block,** der ⟨o. Pl.⟩: *Länder, deren Währung mit dem englischen Pfund Sterling zu einem währungspolitisch verbunden ist;* ~**gebiet,** das ⟨o. Pl.⟩: svw. ↑~block; ~**silber,** das: *Silberlegierung mit einem hohen Feingehalt (mindestens 925 Teile Silber auf 1000 Teile der Legierung).*
¹Stern [ʃtɛrn], der; -s, -e [engl. stern < anord. stjorn = Steuer(ruder)] (Seemannsspr.): svw. ↑¹Heck (a).
²Stern [ʃtɛrn], der; -s, -e [mhd. sterne, viell. eigtl. = am Himmel Ausgestreuter]: **1. a)** *als silbrigweißer, funkelnder Punkt des nächtlichen Himmels sichtbares Gestirn:* ein heller, blasser, leuchtender, funkelnder, goldener, silberner S.; Sonne, Mond und -e; die -e des nördlichen, südlichen Himmels; die -e gehen/(dichter.:) ziehen am Himmel, blinken, blinken, flimmern, glänzen, glitzern, kommen herauf, leuchten, strahlen, verlöschen, gehen unter; am Himmel stehen; übersäter Nachthimmel; unter fremden -en (fern der Fremde) leben; Ü er ist ein aufgehender/der neue S. am Filmhimmel *(ein zunehmend beliebter, bekannter werdender Filmschauspieler/der gefeierte, berühmte Star);* mit jmdm. ein neuer S. auf *(jmd. tritt als großer Könner auf seinem Gebiet hervor);* * **-e sehen** (ugs.; *einen harten Schlag, Aufprall o. ä. ein Flimmern vor den Augen haben u. eine Ohnmacht nahe sein);* **die -e vom Himmel holen wollen** (geh.; *Unmögliches zu erreichen suchen);* **jmdm./für jmdn. die -e vom Himmel holen** *(alles für jmdn. tun; das als Äußerung für jmds. gegenüber seine große Liebe zum Ausdruck bringen will);* **nach den**

-en greifen (geh.; ↑Mond 1 a); **b)** *Gestirn im Hinblick auf seine schicksalhafte Beziehung zum Menschen:* die -e stehen günstig (Astrol.; *ihre Konstellation kündet für jmdn. Glück o. ä. an*); die -e befragen, in den -en lesen *(durch Sterndeutung die Zukunft vorherzusagen suchen);* Ein glücklicher S. (geh.; *Zufall*) hatte sie zusammengeführt; sein guter S. (geh.; *freundliches Geschick, Glücksstern*) hat ihn geleitet, verlassen; jmds. S. geht auf, ist im Aufgehen (geh.; *jmd. ist zunehmend erfolgreich, ist auf dem Weg, bekannt, berühmt zu werden*); jmds. S. erbleicht, sinkt, ist im Sinken, ist untergegangen, erloschen (geh.; *jmds. Glück, Erfolg, Ruhm läßt nach/ist dahin*); jmd. ist unter einem/keinem guten, glücklichen S. geboren, zur Welt gekommen (geh.; *jmd. hat [kein] Glück im Leben*); ***** in den **-en [geschrieben] stehen** *(noch ganz ungewiß sein, sich noch nicht voraussagen lassen);* **unter einem guten, glücklichen, [un]günstigen o. ä. S. stehen** *(in bezug auf Unternehmungen o. ä. [un]günstige Voraussetzungen haben, einen guten, glücklichen, [un]günstigen Verlauf nehmen);* **c)** *Himmelskörper [als Objekt wissenschaftlicher Untersuchung]:* ein S. erster, zweiter, dritter Größe; die Sonne ist ein S.; auf diesem S. (dichter.; *auf der Erde*); er ist [ein Mensch] von einem anderen S. *(er paßt nicht in diese Welt, ist weltfremd).* **2. a)** *Figur, Gegenstand, um dessen kreisförmige Mitte [gleich große] Zacken symmetrisch angeordnet sind, so daß er einem Stern* (1 a) *ähnlich ist:* ein fünf-, sechszackiger S.; am Weihnachtsbaum hängen goldene -e; -e zeichnen, malen, aus Goldpapier ausschneiden, aus Stroh basteln, aus Teig ausstechen; **b)** *Stern* (2 a) *als Rangabzeichen, Orden, Hoheitszeichen:* silberne, goldene -e auf den Schulterstücken; auf dem Banner ist ein fünfzackiger, roter S.; **c)** *sternförmiges Zeichen zur qualitativen Einstufung von etw. (bes. von Hotels, Restaurants):* ein Hotel mit fünf -en; ein Kognak mit drei -en; etw. ist eine Eins mit S. *(eine ganz hervorragende Leistung);* **d)** *sternförmiges Kennzeichen in Texten, graphischen Darstellungen o. ä. als Verweis auf eine Anmerkung, Fußnote.* **3.** *(bei Pferden u. Rindern) weißer Fleck auf der Stirn.* **4.** (Jägerspr.) *(beim Wild) Iris.* **5.** (Kosewort) *geliebte Person, Liebling* (meist in der Anrede): du bist mein S.

stern-, Stern- (vgl. auch: sternen-, Sternen-): ~**anis,** der: **a)** *(in Südchina u. Hinterindien beheimateter) kleiner, immergrüner Baum mit sternförmigen Fruchtkapseln, deren ölhaltige, stark nach Anis duftende Samen als Gewürz verwendet werden;* **b)** *Frucht des Sternanis* (a), dazu: ~**anisöl,** das; ~**assoziation,** die (Astron.): *lockere Gruppe von Sternen (die in der Zusammensetzung, Farbe u. ä. einander ähnlich sind);* ~**bedeckung,** die (Astron.): *Bedeckung eines Fixsternes durch den Mond;* ~**besät** ⟨Adj.; o. Steig.; nicht adv.⟩ (dichter.): ein klarer, -er Nachthimmel; ~**bild,** das: *als Figur gedeutete Gruppe hellerer Sterne am Himmel:* das S. des Kleinen, Großen Bären, dazu: ~**bildname,** der; ~**blume,** die: *Blume mit sternförmiger Blüte* (z. B. Aster); ~**deuter,** der; vgl. ↑Astrologe u. ~**deuterei,** die (ugs. abwertend): sww. ↑~**deutung,** ~**deutung,** die ⟨o. Pl.⟩: sww. ↑Astrologie; ~**fahrt,** die: *[sportliche Wett]fahrt bes. mit dem Auto od. Motorrad, die von verschiedenen Ausgangspunkten zum gleichen Ziel führt;* vgl. ~**fahrt;** ~**förmig** ⟨Adj.; o. Steig.; nicht adv.⟩: *in der Form eines Sternes* (2 a); ~**forscher,** der: *jmd., der die Sterne* (1 c) *erforscht; Astronom;* ~**gewölbe,** das (Archit.): *Gewölbe, dessen Rippen eine sternförmige Figur bilden;* ~**globus,** der (Astron.): sww. ↑Himmelsglobus; ~**gucker,** der (ugs. scherzh.): sww. ↑Himmelsgucker; ~**hagelbesoffen** ⟨Adj.; o. Steig.; nicht adv.⟩ (derb): *völlig, sinnlos betrunken;* ~**hagelvoll** ⟨Adj.; o. Steig.; nicht adv.⟩ (salopp): sww. ↑~**hagelsoffen:** er ist s.; ~**haufen,** der (Astron.): *Anhäufung einer größeren Zahl von Sternen (die in der Zusammensetzung, Farbe u. ä. einander ähnlich sind),* dazu: ~**haus,** das (Archit.): *Hochhaus, bei dem mehrere Wohnflügel sternförmig um ein zentrales Treppenhaus angeordnet sind;* ~**hell** ⟨Adj.; o. Steig.; nicht adv.⟩: *von Sternen erhellt:* eine -e Nacht; ~**helligkeit,** die (Astron.): sww. ↑Helligkeit (2 b); ~**himmel,** der: *gestirnter Nachthimmel;* vgl. Himmel, sww. ⟨o. Pl.⟩: *Sperrholz mit sternförmig gegeneinander versetzten Furnierlagen;* ~**jahr,** das: *Zeit zwischen zwei aufeinanderfolgenden gleichen Stellungen eines Sterns in bezug auf einen bestimmten Fixstern, Umlaufzeit der Erde um die Sonne; siderisches Jahr;* ~**karte,** die: *kartographische Darstellung des Sternhimmels, Himmelskarte;* ~**katalog,** der: *Katalog, in dem die Sterne* (1 c) *mit spezifischen Angaben über ihre Örter, Bewegungen, Hel-*

ligkeiten u. a. aufgeführt sind; ~**klar** ⟨Adj.; o. Steig.; nicht adv.⟩: *so klar, daß man die Sterne deutlich sehen kann:* ein -er Himmel; die Nacht war s.; ~**kunde,** die ⟨o. Pl.⟩: *Wissenschaft von den Himmelskörpern; Himmelskunde, Astronomie,* dazu: ~**kundig** ⟨Adj.; nicht adv.⟩: *Kenntnisse auf dem Gebiet der Sternkunde besitzend;* ~**los** ⟨Adj.; o. Steig.; nicht adv.⟩: *ohne Sterne* (1 a): eine -e Nacht; ~**marsch,** der: vgl. ~**fahrt:** einen S. planen; ~**miere,** die: *Miere mit weißen, sternförmigen Blüten;* ~**motor,** der (Technik): *Verbrennungsmotor, bei dem die Zylinder sternförmig angeordnet sind;* ~**name,** der: *Name eines Sterns* (1 c); ~**ort,** der ⟨Pl. -örter⟩ (Astron.): sww. astronomischer ↑Ort (1 a); ~**schnuppe,** die: *mit bloßem Auge sichtbarer Meteor,* dazu: ~**schnuppenschwarm,** der; ~**singen,** das; -s (landsch.): *alter Brauch, bei dem Kinder in den Tagen um Dreikönige mit einem an einem Stab befestigten Stern u. Dreikönigslieder singend von Haus zu Haus ziehen u. dafür Geld, Süßigkeiten o. ä. bekommen;* ~**singer,** der; -s, - (landsch.): *Kind, das am Sternsingen teilnimmt;* ~**stunde,** die (geh.): **a)** *Zeitpunkt, kürzerer Zeitabschnitt, der in jmds. Leben in bezug auf die Entwicklung von etw. einen Höhepunkt od. glückhaften Wendepunkt bildet; glückliche, schicksalhafte Stunde:* eine [neue] S. der/für die Wissenschaft; **b)** (selten) *Schicksalsstunde, die über Glück u. Unglück entscheidet; dramatisch geballte, schicksalhafte Stunde;* ~**system,** das (Astron.): *ausgedehnte Ansammlung von sehr vielen Sternen, die ihrer Entwicklung u. Bewegung nach eine Einheit bilden* (z. B. Milchstraßensystem); ~**tag,** der (Astron.): *nach dem Auf- u. Untergang der Fixsterne berechneter Tag;* ~**wanderung,** die; vgl. ~**fahrt;** ~**warte,** die: *wissenschaftliches Institut, in dem die Sterne* (1 c) *beobachtet werden; Observatorium;* ~**wolke,** die (Astron.): *helleuchtende, aus einer großen Zahl von Sternen bestehende Stelle der Milchstraße;* ~**zeichen,** das: sww. ↑Tierkreiszeichen (1); ~**zeit,** die (Astron.): *in Sterntagen als Einheit gemessene Zeit.*

sternal [ʃtɛr'na:l, st...] ⟨Adj.; o. Steig.; nicht präd.⟩ [zu griech. stérnon = Brust] (Med.): *das Brustbein betreffend.*

Sternchennudel, die; -, -n ⟨meist Pl.⟩: *kleine, sternförmige Nudel (als Suppeneinlage).*

sternen-, Sternen- (vgl. auch: stern-, Stern-): ~**auge,** das ⟨meist Pl.⟩ (dichter.): *strahlendes Auge;* ~**bahn,** die (geh.): *Bahn der Planeten;* ~**banner,** das: sww. ↑Stars and Stripes; ~**gefunkel,** das (geh.; dichter.): ↑sternfunkel; ~**himmel,** der (geh.): ↑Sternhimmel; ~**klar:** ↑sternklar; ~**kranz,** der (bes. bild. Kunst): *aus Sternen* (2 a) *gebildeter Kranz* (1); ~**krone,** die: *mit Sternen* (2 a) *verzierte Krone:* Maria mit der S.; ~**kult,** der: *Astralmythologie;* ~**licht,** das ⟨o. Pl.⟩ (geh.): *von den Sternen* (1 a) *ausgehendes Licht;* ~**los:** ↑sternlos; ~**nacht,** die (geh.): *sternklare Nacht;* ~**schein,** der (dichter.); ~**wärts** ⟨Adv.⟩ [↑-wärts] (dichter.): *zu den Sternen empor;* ~**weit** ⟨Adj.; o. Steig.⟩ (dichter.): *(in bezug auf Entfernungen) unendlich weit;* ~**zelt,** das ⟨o. Pl.⟩ (dichter.): *Sternhimmel.*

Steroide [ʃtero'i:də, st...] ⟨Pl.⟩ [zu ↑Sterin u. griech. -oeidés = ähnlich] (Biochemie): *Gruppe biologisch wichtiger organischer Verbindungen;* **Steroidhormon,** das; -s, -e ⟨meist Pl.⟩ (Biochemie): *Hormon von der spezifischen Struktur der Steroide* (z. B. Östrogen).

Stert [ʃte:ɐt], der; -[e]s, -e [mniederd. stert] (nordd.): sww. ↑²Sterz (1); **¹Sterz** [ʃtɛrts], der; -es, -e [zu mundartl. sterzen = steif sein] (südd., österr.): *Speise aus einem mit [Mais-] mehl, Grieß o. ä. zubereiteten Teig, der in Fett gebacken od. in heißem Wasser gegart u. dann in kleine Stücke zerteilt wird;* **²Sterz** [-], der; -es, -e [mhd., ahd. sterz, eigtl. = Starres, Steifes]: **1.** sww. ↑Bürzel (1). **2.** kurz für ↑Pflugsterz; **sterzeln** ['ʃtɛrtsln] ⟨sw. V.; hat⟩ (Imkerei): *(von Bienen) den Hinterleib hochrichten.*

stet [ʃte:t] ⟨Adj.; o. Steig.; nur attr.⟩ [mhd. stæt(e), ahd. stāti = beständig, zu ↑stehen] (geh.): **a)** *über einen relativ lange Zeit gleichbleibend, keine Schwankungen aufweisend:* das -e Wohlwollen seines Chefs haben; (als Briefschluß:) in -em Gedenken, -er Treue; unbeirrt massierte er in -em *(gleichmäßigem)* Rhythmus (Sebastian, Krankenhaus 130); **b)** *ständig, andauernd, stetig:* er ist den -en Streit mit seiner Frau leid; ⟨Abl.:⟩ **Stete** ['ʃte:tə], die; - (geh., selten): *das Stetsein, Stetigkeit.*

Stethoskop [ʃteto'sko:p, st...], das; -s, -e [zu griech. stēthos = Brust u. skopeĩn = betrachten] (Med.): *Hörrohr* (1). **stetig** ['ʃte:tɪç] ⟨Adj.⟩ [mhd. stætec, ahd. stātig, zu ↑stetig]: *über einen relativ lange Zeit gleichmäßig, ohne Unterbrechung*

sich fortsetzend, [be]ständig, kontinuierlich: der -e Zuwachs wissenschaftlicher Erkenntnis; die Geburtenrate ist s. gesunken, gestiegen; ⟨Abl.:⟩ **Stetigkeit**, die; - [mhd. stætecheit, ahd. stātekheit]: *stetige Art, Beschaffenheit; Beständigkeit; stets* [ʃte:ts] ⟨Adv.⟩ [mhd. stætes, erstarrter Gen. von: stæt(e), ↑stet]: *immer* (1): sie ist s. freundlich, pünktlich; er ist s. zufrieden; s. und ständig (verstärkend; *immerzu*); **stetsfort** ⟨Adv.⟩ (schweiz. veraltend): *andauernd.*

¹**Steuer** [ˈʃtɔyɐ], das; -s, - [aus dem Niederd. < mniederd. stur(e) = Steuerruder, eigtl. = Stütze, Pfahl, verw. mit ↑²Steuer]: **a)** *Vorrichtung in einem Fahrzeug zum* ¹*Steuern* (1 a) *in Form eines Rades, Hebels o. ä.:* das S. [nach links] drehen; [in letzter Sekunde] herumreißen, herumwerfen [und dadurch einen Unfall vermeiden]; das S. übernehmen *(jmdn. beim Steuern ablösen);* am/hinter dem S. sitzen, stehen; Trunkenheit am S.; ich laß dich jetzt nicht mehr ans S., du bist zu müde; jmdm. ins S. greifen; Ü er hat das S. *(die Führung)* [der Partei] übernommen, fest in der Hand; **b)** svw. ↑Ruder (2): das S. halten, führen; ²**Steuer** [-], die; -, -n [mhd. stiure, ahd. stiura = Stütze, Unterstützung; ¹Steuer, verw. mit ↑¹Steuer]: **1.** *bestimmter Teil des Lohns, Einkommens od. Vermögens, der an den Staat abgeführt werden muß:* hohe, progressive -n; direkte -n (Wirtsch.; *Steuern, die derjenige, der sie schuldet, direkt an den Staat zu zahlen hat);* indirekte -n (Wirtsch.; *Steuern, die im Preis bestimmter Waren, bes. bei Genuß- u. Lebensmitteln, Mineralöl o. ä., enthalten sind);* -n [be]zahlen, abführen, einziehen, erheben, hinterziehen, eintreiben, erhöhen, senken; den Bürgern immer neue -n auferlegen; das Auto kostet 500 Mark S. im Jahr; eine S. auf etw. legen; der S. unterliegen; etw. mit einer S. belegen; die Unkosten von der S. absetzen. **2.** ⟨o. Pl.⟩ (ugs.) kurz für ↑Steuerbehörde: bei der S. arbeiten; der Mann von der S. ist da.

¹**steuer-, Steuer-** (¹Steuer, steuern): ~**befehl**, der (Datenverarb.): svw. ↑Befehl (1 b); ~**bord**, das, österr. auch: der ⟨Pl. ungebr.⟩ [nach dem urspr. links angebrachten Steuerruder] (Seew., Flugw.): *rechte Seite eines Schiffes (in Fahrtrichtung gesehen) od. Luftfahrzeugs (in Flugrichtung gesehen)* (Ggs.: Backbord): nach S. gehen, dazu: ~**bord**[s] ⟨Adv.⟩ (Seew., Flugw.): *rechts, auf der rechten Schiffsod. Flugzeugseite* (Ggs.: backbord[s]), ~**bordseite**, die: svw. ↑~bord; ~**feder**, die (meist. Pl.): svw. ↑Schwanzfeder; ~**gerät**, das: **a)** (Rundfunk.) svw. ↑Receiver; **b)** (Elektrot.) *Gerät zur automatischen Steuerung (2) von Anlagen, Abläufen, Vorgängen o. ä.:* elektronische -e; ~**gitter**, das (Elektronik): *Gitter (4b), mit dem sich die Elektronen steuern lassen;* ~**hebel**, der (bes. Flugw.): svw. ↑~knüppel; ~**knüppel**, der (bes. Flugw.): ¹*Steuer* (a) *in Form eines Knüppels, der* [bei S. nach rechts drücken, nach hinten ziehen; am S. sitzen; ~**los** ⟨Adj.; o. Steig.; nicht adv.⟩: **a)** *ohne Steuerung;* **b)** *ohne jmdn., ohne steuert:* das Schiff treibt s. auf dem Meer; ~**mann**, der ⟨Pl. -leute, seltener: -männer⟩: **1.** (Seew. früher) Seeoffizier *(höchster Offizier nach dem Kapitän), der für die Navigation verantwortlich ist.* **2.** (Seew.) svw. ↑Bootsmann (2). **3.** (Rudersport) *jmd., der im Boot steuert:* Vierer mit, ohne S. **4.** (Elektrot.) *jmd., der ein Steuerpult bedient,* dazu: ~**mannspatent**, das; ~**patent** (2); ~**programm**, das (Datenverarb.): *Programm (4), das den Ablauf anderer Programme (4) organisiert, überwacht;* ~**pult**, das (Elektrot.): svw. ↑Schaltpult; ~**rad**, das: **a)** vgl. ~knüppel; *Lenkrad;* **b)** (Seew.) *Rad des Ruders (2);* ~**ruder**, das (Seew.): svw. ↑Ruder (2); ~**säule**, die (Kfz.-T.): *stangenförmiger Teil der Lenkung eines Kraftfahrzeugs, der die Drehbewegung des Lenkrads auf das Lenkgetriebe überträgt; Lenksäule;* ~**schalter**, der (Technik): *Schalter zur Betätigung einer Steuerung;* ~**system**, das: svw. eines Raumschiffes; ~**ventil**, das (Technik): *Ventil zur Steuerung von Kraftmaschinen;* ~**vorrichtung**, die; ~**welle**, die (Technik): *Welle zur Steuerung von [Dampf]maschinen;* ~**werk**, das (Datenverarb.): svw. ↑Leitwerk (3).

²**steuer-, Steuer-** (²Steuer; meist Steuerw., Wirtsch.): ~**abzug**, der, dazu: ~**abzugsfähig** ⟨Adj.; o. Steig.; nicht adv.⟩: von Spenden sind s.; ~**amt**, das (veraltend): svw. ↑Finanzamt; ~**angelegenheit**, die ⟨meist Pl.⟩: *das, was die Steuern betrifft;* ~**aufkommen**, das ⟨o. Pl.⟩: *Gesamtheit der Einnahmen des Fiskus aus Steuern innerhalb eines bestimmten Zeitraums;* ~**aufsicht**, die ⟨o. Pl.⟩: *Kontrolle der Steuerpflichtigen durch die Finanzbehörden;* ~**ausfall**, der; ~**ausschuß**, der; ~**banderole**, die [↑~zeichen]; ~**batzen**, der (schweiz.): svw. ↑~geld; ~**beamte**,

der (veraltend): svw. ↑Finanzbeamte; ~**beamtin**, die: w. Form zu ↑~beamte; ~**befreiung**, die ⟨o. Pl.⟩: *Befreiung von der Steuerpflicht;* ~**begünstigt** ⟨Adj.; o. Steig.⟩: *[zum Teil] von der Steuer absetzbar (als Teil eines Förderungsprogramms):* -e Wertpapiere; s. sparen; ~**begünstigung**, die: ~**behörde**, die: svw. ↑Finanzbehörde; ~**belastung**, die ⟨Pl. ungebr.⟩: *Haushalte mit hoher, geringer S.;* ~**beleg**, der; ~**bemessungsgrundlage**, die: *bestimmter Betrag, Wert, der bei der Ermittlung der Höhe der zu entrichtenden Steuern zugrunde liegt;* ~**berater**, der: *staatlich zugelassener Berater u. Vertreter in Steuerangelegenheiten (Berufsbez.);* ~**beratung**, die: *Beratung in Steuerangelegenheiten;* ~**bescheid**, der: *Bescheid des Finanzamts über die Höhe der zu entrichtenden Steuer;* ~**betrag**, der; ~**betrug**, der: *Betrug durch Angabe von fingierten steuerlichen Daten;* ~**bevollmächtigte**, der u. die: ~berater (Berufsbez.); ~**bilanz**, die: *Bilanz, die zur Ermittlung der Höhe des zu besteuernden Gewinns aufgestellt wird;* ~**bonus**, der; ~**domizil**, das (schweiz.): *Ort der Besteuerung, an welchem Kanton Steuern zu zahlen sind, maßgebliche Wohnsitz;* ~**einheit**, die: *Teil der Steuerbemessungsgrundlage, nach der die Zuordnung zu einem bestimmten Steuertarif erfolgt wird;* ~**einnahme**, die ⟨meist Pl.⟩; ~**einnehmer**, der (früher): vgl. Einnehmer; ~**erhöhung**, die; ~**erklärung**, die: *Angaben eines Steuerpflichtigen über sein Vermögen, Einkommen, Gehalt o. ä., die dem Finanzamt zur Ermittlung der Höhe der zu entrichtenden Steuern vorgelegt werden müssen:* die S. abgeben, prüfen; ~**erleichterung**, die: *Verringerung der steuerlichen Belastung;* ~**ermäßigung**, die; ~**ermittlungsverfahren**, das; ~**erstattung**, die: *Rückzahlung von zuviel gezahlten Steuern;* ~**fahnder** [-faːndɐ], der; -s, -: *Beamter, der für die Steuerfahndung zuständig ist;* ~**fahndung**, die: *staatliche Überprüfung der Bücher (2) eines Betriebs bei Verdacht eines Steuervergehens;* ~**festsetzung**, die; ~**flucht**, die: **a)** *das Sichentziehen der Steuerpflicht durch das Verbringen von Kapital, Vermögen o. ä. ins Ausland;* **b)** *das Sichentziehen der Steuerpflicht durch Verlegen des Wohn- od. Unternehmenssitzes ins Ausland,* dazu: ~**flüchtling**, der; ~**forderung**, die; ~**formular**, das: *Formular für die Steuererklärung;* ~**frei** ⟨Adj.; o. Steig.⟩: *von der Steuer nicht erfaßt; nicht versteuert:* -e Beträge, dazu: ~**freibetrag**, der u. ~**freigrenze**, die; ~**freiheit**, die ⟨o. Pl.⟩; ~**geheimnis**, das: *Geheimhaltungspflicht über Staatsbeamten im Hinblick auf Vermögensverhältnisse Steuerangelegenheiten anderer;* ~**gehilfe**, der: *(Büro)gehilfe eines Steuerberaters (Berufsbez.);* ~**geld**, das ⟨meist Pl.⟩: *Geld, das aus Steuern stammt:* Fünf Millionen Mark -er wurden verpulvert (Spiegel 41, 1977, 114); ~**gerechtigkeit**, die: *Prinzip, nach dem die Höhe der Steuern so [gestaffelt] wird, daß sie in einem gerechten Verhältnis zur tatsächlichen finanziellen Leistungskraft des Steuerzahlers steht:* mehr S. fordern; Steuern auf notwendige Lebensmittel sind mit S. nicht vereinbar; ~**gesetz**, das, dazu: ~**gesetzgebung**, die; ~**groschen** die ⟨meist Pl.⟩ (ugs.): svw. ↑~geld; ~**helfer**, der (veraltet, noch landsch.): svw. ↑~bevollmächtigter; ~**hinterziehung**, die: *Hinterziehung von Steuern durch das Nichtangeben von steuerpflichtigem Einkommen od. unvollständige, unrichtige Angaben über die Vermögens-, Einkommensverhältnisse;* ~**hoheit**, die ⟨o. Pl.⟩: *das Recht einer staatlichen Körperschaft, Steuern zu erheben;* ~**karte**, die. svw. ↑Lohnsteuerkarte; ~**klasse**, die: *nach Familienstand u. Anzahl der Kinder festgelegte, innerhalb des Steuertarifs gestaffelte Steuerbemessungsgrundlage für die Einkommensteuer;* ~**last**, die: die S. wird immer drückender; ~**marke**, die: *Marke als Quittung für bezahlte Steuern, bes. Hundemarke;* ~**meßbescheid**, der: *Bescheid über die Höhe des Steuermeßbetrags;* ~**meßbetrag**, der: *von Finanzamt festgesetzter Grundbetrag zur Errechnung von Steuern;* ~**minderung**, die; ~**moral**, die: *Einstellung der Bürger zu Steuern u. zur Besteuerung:* Maßnahmen zur Hebung der S. ergreifen; ~**nachlaß**, der; ~**oase**, die (ugs.): *Land, das von sehr niedrige Steuern erhebt [u. ...] Geld das für Ausländer attraktiv ist];* ~**objekt**, das: *Gegenstand der Besteuerung;* ~**paket**, das (Jargon): *Paket (5) von steuerlichen Maßnahmen.* S. verabschieden; ~**paradies**, das, svw. ↑~oase; ~**pflicht**, die: *gesetzliche Verpflichtung, Steuern zu entrichten,* dazu: ~**pflichtig** ⟨Adj.; o. Steig.; nicht adv.⟩, u. die; -n, -n ⟨Dekl. ↑Abgeordnete⟩: ~**politik**, die: *Gesamtheit der Maßnahmen der Finanzpolitik im steuerlichen Bereich,* dazu: ~**politisch** ⟨Adj.; o. Steig.; nicht präd.⟩; ~**progression**, die: *steuerliche*

Mehrbelastung einkommensstarker Schichten aus Gründen der Steuergerechtigkeit; ~**prüfer,** der: svw. ↑Buchprüfer, Wirtschaftsprüfer; ~**quote,** die; ~**recht,** das: *gesetzliche Regelung des Steuerwesens;* ~**reform,** die; ~**rückstand,** der: vgl. ~schuld (a); ~**satz,** der: *Betrag, der einer bestimmten Steuereinheit entspricht;* ~**schraube,** die in den Wendungen **die S. anziehen, überdrehen/an der S. drehen** (ugs.; *die Steuern [drastisch] erhöhen);* ~**schuld,** die: a) *Steuer, die noch gezahlt werden muß;* b) *Verpflichtung, eine bestimmte Steuer zu zahlen;* ~**senkung,** die; ~**strafrecht,** das; ~**stundung,** die; ~**subjekt,** das: *jmd., der durch Gesetz verpflichtet ist, Steuern zu entrichten; Steuerpflichtiger;* ~**system,** das; ~**tabelle,** die; ~**tarif,** der: *Zusammenstellung der Steuerklassen u. der entsprechenden Steuersätze;* ~**träger,** der: *jmd., der auf Grund von Steuerumwälzungen letztlich die Steuerlast zu tragen hat* (u. *wirtschaftliche Einbußen erleidet);* ~**umgehung,** die: *Mißbrauch rechtlicher Möglichkeiten zur Steuerminderung;* ~**umwälzung,** die: *Belastung eines anderen mit der Steuerlast durch indirekte Steuern, die im Warenpreis bestimmter Waren enthalten sind;* ~**veranlagung,** die: *Feststellung, ob u. in welcher Höhe eine Steuerschuld* (b) *besteht;* ~**vergehen,** das: *Verstoß gegen die Steuergesetze;* ~**vergünstigung,** die: *Steuererleichterung als staatliche Förderungsmaßnahme;* ~**vorauszahlung,** die; ~**wesen,** das ⟨o. Pl.⟩: *alles, was mit den* ²*Steuern* (1) *zusammenhängt einschl. Funktion, Organisation u. Verwaltung;* ~**zahler,** der: *jmd., der zur Zahlung von Steuern verpflichtet ist;* ~**zeichen,** das: *Zeichen an Packungen (bes. bei Tabakwaren), durch das die Erhebung der Verbrauchsteuer gekennzeichnet wird;* dazu: ~**zeichenfälschung,** die; ~**zettel,** der (ugs.): svw. ↑~**be**scheid; ~**zuschlag,** der: svw. ↑Säumniszuschlag.

¹**steuerbar** ['ʃtɔyɐbaːɐ̯] ⟨Adj.; o. Steig.; nicht adv.⟩: *sich steuern lassend; so beschaffen, konstruiert, daß es gesteuert werden kann:* ein -es Gerät; ein -er Flugkörper; Spiegelleuchten, deren Helligkeit mit einem ... Lichtregler s. ist; ²**steuerbar** [-] ⟨Adj.; o. Steig.; nicht adv.⟩ (Amtsspr.): *steuerpflichtig;* zu versteuern: -es Einkommen; ⟨Zus. zu ¹steuerbar:⟩ **Steuerbarkeit,** die; -; **Steuerer,** der; -s, - [zu ↑¹steuern (1 a)] (selten): *jmd., der steuert;* **steuerbar** ⟨Adj.; o. Steig.; nicht präd.⟩: die ²*Steuer* (1) *betreffend; auf die* ²*Steuer* (1) *bezogen:* -e Vergünstigungen, Nachteile; s. begünstigt, benachteiligt werden; ¹**steuern** ['ʃtɔyɐn] ⟨sw. V.⟩ [mhd. stiuren, ahd. stiur(r)en]: **1.** ⟨hat⟩ a) *ein* ¹*Steuer* (a) *eines Fahrzeugs bedienen u. dadurch die Richtung des Fahrzeugs bestimmen; durch Bedienen des* ¹*Steuers* (a) *in eine bestimmte Richtung bewegen:* ein Boot s.; das Schiff [sicher] durch die Klippen, in einen Hafen s.; er steuerte das Motorrad nur mit einer Hand; einen Ferrari s. *([im Rennen] fahren);* wer hat den Wagen gesteuert *(ist der Fahrer des Wagens)?;* ⟨auch ohne Akk.-Obj.:⟩ nach rechts, seitwärts s.; der Rudergänger steuerte nach dem Kompaß; Ü ein Tief bei Island steuert Warmluft nach Frankreich; b) ⟨s. + sich⟩ *sich in bestimmter Weise steuern* (1 a) *lassen:* dieser Flugzeugtyp steuert sich gut; c) (Seew., Flugw.) *steuernd* (1 a) *einhalten;* Westkurs s. **2.** ⟨ist⟩ a) *irgendwohin Kurs nehmen; eine bestimmte Richtung einschlagen:* das Schiff steuert in den Hafen; das Flugzeug steuert nach Norden; Ü wohin steuert unsere Politik?; b) (ugs.) *sich zielstrebig in eine bestimmte Richtung bewegen:* er steuerte durch die Tischreihen nach vorn, an die Theke; Ü er steuert unaufhaltsam in sein Unglück. **3.** ⟨hat⟩ a) (Technik) *(bei Geräten, Anlagen, Maschinen) den beabsichtigten Gang, Ablauf, das beabsichtigte Programm* (4) *o. ä. auslösen:* einen Rechenautomaten, die Geschwindigkeit eines Fließbands s.; automatisch gesteuerte Heizungen; b) *für einen bestimmten Ablauf, Vorgang sorgen; so beeinflussen, daß sich jmd. in beabsichtigter Weise verhält, daß etw. in beabsichtigter Weise abläuft, vor sich geht:* den Produktionsprozeß s.; diese Hormone steuern die Tätigkeit der Keimdrüsen; ein Gespräch geschickt [in die gewünschte Richtung] s.; die öffentliche Meinung s. **4.** (geh.) *einer Sache, Entwicklung, einem bestimmten Verhalten von jmdm. entgegenwirken* ⟨hat⟩: dem Unheil, der Not s.; Lohmann, peinlich berührt, versuchte ihr zu s. der Künstlerin Fröhlich) zu s. (H. Mann, Unrat 151); ²**steuern** [-] ⟨sw. V.; hat⟩ [mhd. stiuren = beschenken, eigtl. = ¹steuern] (schweiz., sonst veraltet): *Steuern zahlen.* **Steuerung,** die; -, -en [zu ↑¹steuern]: **1.** (Technik) a) *Gesamtheit der technischen Bestandteile eines Fahrzeugs, die für das* ¹*Steuern* (1 a) *notwendig sind:* die S. war blockiert, gehorchte nicht mehr; der Pilot hatte die S. festgeklemmt;

b) svw. ↑Steuergerät: die [automatische] S. einschalten, betätigen. **2.** ⟨o. Pl.⟩ *(bes. von Schiffen, Flugzeugen) das* ¹*Steuern* (1 a). **3.** ⟨o. Pl.⟩ **a)** (Technik) *das* ¹*Steuern* (3 a): die S. einer Heizungsanlage; die Messungen zur S. des Apparates benutzen; **b)** *das* ¹*Steuern* (3 b): die S. von Produktionsprozessen; die hormonelle, vegetative S. von Vorgängen im Körper; die S. von Gefühlsausbrüchen durch das kontrollierende Bewußtsein; die Fähigkeit der Systeme, Störungen aus der Umwelt durch S. auszugleichen. **4.** (geh., verhüll.) *das* ¹*Steuern* (4): die S. der Wohnungsnot, der Arbeitslosigkeit.

steuerungs-, Steuerungs-: ~**anlage,** die (Technik); ~**computer,** der (Elektronik); ~**fähig** ⟨Adj.; o. Steig.; nicht adv.⟩ (bes. Psych.): durch Alkohol vermindert s. sein; ~**hebel,** der (Technik); ~**mechanismus,** der; ~**methode,** die; ~**scheibe,** die (Technik); ~**ventil,** die ⟨o. Pl.⟩ (Kybernetik); ~**vorgang,** der.

Steurer ['ʃtɔyrɐ]: ↑Steuerer.

Steven ['ʃteːvn̩], der; -s, - [mniederd. steven, eigtl. wohl = Stock, Stütze] (Schiffbau): *ein Schiff nach vorn u. hinten begrenzendes Bauteil, das den Kiel nach oben fortsetzt.*

Steward ['stjuːɐt], der; -s, -s [engl. steward < aengl. stigweard = Verwalter]: *Betreuer der Passagiere an Bord von Schiffen u. Flugzeugen (Berufsbez.);* **Stewardeß** ['stjuːɐdɛs, auch: ...'dɛs], die; -, ...dessen [engl. stewardess]: w. Form zu ↑Steward; *Flugbegleiterin.*

Sthenie [steˈniː, auch: ʃt...], die; - [zu griech. sthénos = Stärke, Kraft] (Med.): *physische Kraftfülle;* **sthenisch** ['steːnɪʃ, auch: 'ʃt...] ⟨Adj.⟩ (Med.): *kraftvoll.*

stibitzen [ʃtiˈbɪtsn̩] ⟨sw. V.; hat⟩ [urspr. Studentenspr., H. u.] (fam.): *auf listige Weise entwenden, sich an sich bringen:* Schokolade, Eis aus dem Kühlschrank s.

Stibium ['ʃtiːbi̯ʊm, auch: 'st...], das; -s [lat. stibi(um) < griech. stíbi] (veraltet): *Antimon; Zeichen: Sb*

stich [ʃtɪç]: ↑stechen; **Stich** [-], der; -[e]s, -e [1: mhd. stich, ahd. stih; 13: mhd. stich; 16: gek. aus: Stichentscheid]: **1. a)** *das Eindringen einer Stichwaffe o. ä. [in jmds. Körper]; der Stoß mit einer Stichwaffe o. ä.:* ein tödlicher S. mit dem Messer; der S. traf ihn mitten ins Herz; Ü ein [von hinten] *(versteckte spitze, gehässige Bemerkung, boshafte Anspielung);* **b)** *[schmerzhaftes] Eindringen eines Stachels, Dorns o. ä. [in die Haut]; das Stechen* (2): einen heftigen S. spüren; **c)** (selten) svw. ↑Einstich (2). 3. war ins Zahnfleisch war schmerzhaft. **2. a)** *Verletzung, die jmdm. durch einen Stich* (1 a, b) *zugefügt wird, durch einen Stich* (1 a, b) *entstanden ist:* der S. eitert, ist angeschwollen, juckt noch; er brachte ihm mehrere schwere -e mit einem Stilett, Messer bei; **b)** (seltener) svw. ↑Einstich (2). **3.** (Fechten) *Stoß mit dem Florett o. Degen geführt wird:* einen S. ausführen. **4. a)** *das Einstechen mit der Nadel u. das Durchziehen des Fadens (beim Nähen, Sticken):* mit kleinen, großen -en nähen; sie heftete das Futter mit ein paar -en an; **b)** *der Faden zwischen den jeweiligen Einstichen:* ein paar -e sind aufgegangen. **5.** *stechender Schmerz; Schmerz, der wie ein Stich* (1) *empfunden wird:* -e in der Herzgegend haben, verspüren, (ugs.:) kriegen; Ü bei der Nennung ihres Namens ging ihm ein S. durchs Herz; das gab ihr einen S. **6.** kurz für ↑Kupferstich (1, 2), Stahlstich (1, 2): ein alter S. von Hamburg. **7.** ⟨o. Pl.⟩ *leichter Farbschimmer, der in einen anderen Farbton mitspielt, ihn wie ein getönter Schleier überzieht:* das Dia hat einen S. ins Blaue; ihr Haar zeigte einen S. ins Rötliche; sein Grau war kreidig mit einem S. ins Grünliche; Ü er war immer etwas S. (ein bißchen) zu korrekt gekleidet; der S. ins Ordinäre, Pathetische. **8.** *einen [leichten] S. haben* (1. ugs.; *(von Speisen, Getränken) nicht mehr ganz einwandfrei, leicht verdorben sein:* die Milch, Wurst, das Bier hat einen S. 2. salopp; *nicht recht bei Verstand, verrückt sein:* du hast ja 'n S.). **9.** landsch. (*betrunken sein*). **9.** (landsch.) (bes. von Speisefett) *kleinere Menge, die mit einem Messer o. ä. herausgestochen wird:* ein S. Butter dazugeben. **10.** (Kartenspiel) *Karten, die ein Spieler mit einer höherwertigen Karte durch Stechen* (13) *an sich bringt; Point* (1 a): alle -e machen; Ü jmdn., etw. im S. lassen (1. *sich um jmdn., etw. in einer Notlage geraten ist, nicht mehr kümmern* 2. *jmdn., etw. nicht mehr verbunden war, Frau und Kinder im S. gelassen.* 3. ugs.; *jmdm. den Dienst versagen:* seine Augen ließen ihn im S.; mich hat mein

Gedächtnis im S. gelassen; wohl eigtl. = jmdn. [im Kampf] den Stichen des Gegners ausgeliefert lassen); **etw. im S. lassen** *(etw. aufgeben, zurücklassen);* **S.** halten *(sich als richtig, zutreffend erweisen):* seine Argumentation, sein Alibi hielt [nicht] S. **12.** (Archit.) svw. ↑Pfeilhöhe. **13.** (landsch.) *jäher Anstieg einer Straße.* **14.** (Hüttenw.) *[einmaliger] Durchgang des Walzgutes durch die Walzen.* **15.** (Jägerspr.) *(beim Haarwild)* Grube (4) an der vorderen Seite des Halses: auf den S. schießen. **16.** (schweiz.) *Wettschießen.*

stich-, Stich-: ~**bahn,** die (Eisenb.): *Eisenbahnstrecke, die von einer durchgehenden Strecke abzweigt u. in einem Kopfbahnhof endet;* ~**balken,** der (Bauw.): *kurzer Balken, der auf der einen Seite in einen Balken eingelassen ist u. auf der anderen Seite frei aufliegt;* ~**bandkeramik,** die (Archäol.): **1.** *Bandkeramik (1), deren Verzierung eingestochen ist.* **2.** ⟨o. Pl.⟩ *jüngere Stufe der Bandkeramik (2);* ~**blatt,** das (Fechten): svw. ↑Glocke (6); ~**bogen,** der (Archit.): svw. ↑Flachbogen; ~**dunkel** ⟨Adj.; o. Steig.; nicht adv.⟩ [zu Stich in den veralteten, noch landsch. Bed. „Kleinigkeit" (vgl. Stich 7)] (landsch.): *so dunkel, daß man überhaupt nichts sieht;* ~**entscheid,** der [zu ↑stechen (16)]: *Entscheidung durch Stichwahl, Stichkampf o. ä.;* ~**fahren,** das; -s (Pferdesport): *Stechen (16) beim Trabrennen;* ~**fest:** ↑hieb- und stichfest; ~**flamme,** die: *(bei Explosionen o. ä.) plötzlich aufschießende, lange, spitze Flamme:* eine S. schoß empor; ~**frage,** die: *Frage, die bei Punktegleichheit von Kandidaten (z. B. bei einem Quiz) zusätzlich gestellt wird u. deren richtige Beantwortung entscheidend für den Sieg ist;* ~**graben,** der (Milit. früher): svw. ↑Sappe; ~**halten** ⟨st. V.; hat⟩ (österr.): ↑Stich (11) halten; ~**haltig,** (österr.:) ~**hältig** ⟨Adj.⟩ [urspr. = einem Stich mit der Waffe standhaltend]: *einleuchtend u. so gut begründet, daß es allen widersprechenden Argumenten standhält; zwingend, unwiderlegbar:* ein -es Argument; -e Gründe haben; er hat seine Thesen s. begründet, dazu: ~**haltigkeit,** (österr.:) ~**hältigkeit,** die (Archit.): svw. ↑Pfeilhöhe; ~**jahr,** das: vgl. ~tag; ~**kampf,** der [zu ↑stechen (16)] (Sport): *Kampf um die Entscheidung, den Sieg zwischen Wettkämpfern mit gleicher Leistung;* ~**kanal,** der: **1.** (Hüttenw.) *Rinne, in der nach dem Anstich eines Hochofens das geschmolzene Erz fließt.* **2.** (Wasserbau) *Durchstich (b) zwischen zwei größeren Kanälen;* ~**kappe,** die (Archit.): *kleines Gewölbe für ein Fenster o. ä., das in ein größeres Gewölbe einschneidet;* ~**loch,** das (Gießerei): *Öffnung an Schmelzöfen zur Entnahme des flüssigen Metalls;* ~**probe,** die [urspr. = beim Anstich des Hochofens entnommene Probe des flüssigen Metalls]: *Überprüfung, Untersuchung, Kontrolle eines beliebigen Teiles von etw., um daraus auf das Ganze zu schließen:* -n machen, vornehmen, dazu: ~**probenweise** ⟨Adv.⟩; ~**reim,** der [1. Bestandteil wohl zu griech. stíchos ↑Stichometrie] (Literaturw.): *Aufteilung eines Reimpaares auf zwei Sprecher als Sonderform der Stichomythie;* ~**säge,** die: svw. ↑Lochsäge; ~**straße,** die: *größere Sackgasse [mit Wendeplatz];* ~**tag,** der: *amtlich festgesetzter Termin, der für behördliche Maßnahmen, bes. Berechnungen, Erhebungen o. ä., maßgeblich ist:* S. ist der 10. Januar; ~**tiefdruck,** der (Druckw.): *Kupfertiefdruckverfahren, bei dem die Druckzeichen mit dem Stichel auf die Walzen aufgebracht werden;* ~**verletzung,** die: *Verletzung (1), die durch einen spitzen Gegenstand hervorgerufen worden ist;* ~**waffe,** die: *Waffe (mit einer spitzen Klinge), mit der jmdm. ein Stich beigebracht werden kann (z. B. Dolch);* ~**wahl,** die [zu ↑stechen (16)]: *(nach Wahlgängen, die nicht die erforderliche Mehrheit für einen bestimmten Kandidaten erbracht haben) letzter Wahlgang, der die Entscheidung zwischen den [beiden] Kandidaten mit den bisher meisten Stimmen herbeiführt;* ~**wort,** das [urspr. = verletzendes Wort]: **1.** ⟨Pl. -wörter⟩ **a)** *Wort, das in einem Lexikon, Wörterbuch o. ä. behandelt wird [u. in alphabetischer Reihenfolge zu finden ist]:* das Wörterbuch enthält über hunderttausend Stichwörter; **b)** *einzelnes Wort eines Stichwortregisters:* das S. verweist auf Raumforschung. **2.** ⟨Pl. -e⟩ **a)** (Theater) *Wort, mit dem ein Schauspieler seinem Partner das Zeichen zum Auftreten bzw. zum Einsatz seiner Rede gibt:* das S. geben; zum S. erscheinen; **b)** *Bemerkung, Äußerung o. ä., die bestimmte Reaktionen, Handlungen auslöst:* die Rede des Ministers gab ihm das S. zu den Reformen. **3.** ⟨Pl. -e; meist Pl.⟩ *einzelnes Wort einer kurzen, zusammenfassenden schriftlichen Aufzeichnung, das jmdm. als Gedächtnisstütze od. als Grundlage für weitere Ausführungen dient:* die -e

ausführen; sich -e machen; er hat die Rede in -en festgehalten, zu 3: ~**wortartig** ⟨Adj.; o. Steig.⟩, zu 1: ~**wortregister,** das, ~**wortverzeichnis,** das; ~**wunde,** die. **Stichel** ['ʃtɪçl̩], der; -s, - [mhd. stichel, ahd. stihhil]: *kurz für* ↑Grabstichel.

stichel-, Stichel-: ~**haar,** das: **1.** svw. ↑Grannenhaar. **2.** (Textilind.) *kurzes, hellfarbiges Kaninhaar od. Haar aus gröberem Reyon,* dazu: ~**haarig** ⟨Adj.; o. Steig.; nicht adv.⟩, ~**haarstoff,** der (Textilind.): *Stoff mit abstehenden Stichelhaaren (2);* ~**rede,** die (geh. abwertend): *stichelnde (1) Rede.* **Stichelei** [ʃtɪçə'lai̯], die; -, -en (ugs. abwertend): **1. a)** ⟨o. Pl.⟩ *[dauerndes] Sticheln (1):* jmds. ständige S. satt haben; **b)** *einzelne Bemerkung: die fortwährende -en ärgerten ihn.* **2.** ⟨o. Pl.⟩ *[dauerndes] Sticheln (2);* **sticheln** ['ʃtɪçl̩n] ⟨sw. V.; hat⟩ [Intensiv-Iterativ-Bildung zu ↑stechen]: **1.** *versteckte spitze Bemerkungen, boshafte Anspielungen machen; mit spitzen Bemerkungen, boshaften Anspielungen reizen od. kränken:* sie muß ständig s.; gegen die Betriebsleitung s. **2.** *emsig mit der Nadel hantieren, [mit kleinen Stichen] nähen, sticken:* sie stichelte eifrig an ihren Handarbeiten; **stichig** ['ʃtɪçɪç] ⟨Adj.; Steig. ungebr.; nicht adv.⟩ [↑Stich (8)] (landsch.): *(von Speisen, Getränken) nicht mehr ganz einwandfrei, leicht verdorben:* die Milch ist s.; -**stichig** [-ʃtɪçɪç] *in Zusb.,* z. B. blaustichig *(mit einem Stich 7 ins Blaue).* **stichisch** ['ʃtɪçɪʃ] ⟨Adj.; o. Steig.⟩ [zu griech. stíchos = Reihe, Vers] (Verslehre): *(von Dichtungen) aus fortlaufend aneinandergereihten [formal] gleichen Versen bestehend.* Vgl. distichisch, monostichisch.

Stichler ['ʃtɪçlɐ], der; -s, - [zu ↑sticheln] (abwertend): *jmd., der stichelt* (1). **Stichling** ['ʃtɪçlɪŋ], der; -s, -e [mhd. stichelinc]: *kleiner, schuppenloser Fisch mit Stacheln vor der Rückenflosse.* **Stichomantie** [ʃtiçoman'tiː; st...], die; - [zu griech. stíchos = Reihe, Vers u. manteía = das Weissagen] (bildungsspr.): *Wahrsagung aus einer [mit Messer od. Nadel] zufällig aufgeschlagenen Buchstelle;* **Stichometrie** [ʃt..., st...], die; -, -n [↑...iːən; ↑-metrie]: **1.** (Literaturw.) *Verszählung in der Antike zur Feststellung des Umfangs eines literarischen Werkes.* **2.** (Stilk.) *Form der antithetischen Dialogs [im Drama];* **Stichomythie** [ʃtiçomy'tiː; st...], die; -, -n [...iːən; griech. stichomythía = das Zeile-für-Zeile-Hersagen] (Literaturw.): *schnelle, versweise wechselnde Rede u. Gegenrede in einem Versdrama als Ausdrucksmittel für im lebhaften Gespräch, einen heftigen Wortwechsel o. ä.* **stichst, sticht** [ʃtɪç(s)t]: ↑stechen.

Stick [ʃtɪk], der; -s [engl. stick, eigtl. = Stengel, Stock]: *kleine, dünne Salzstange.* ¹**Stick-** (Stickerei; Handarb.): ~**arbeit,** die: *gestickte Arbeit, Stickerei (2 b);* ~**garn,** das: *Garn zum Sticken;* ~**maschine,** die; ~**muster,** das; ~**nadel,** die; ~**rahmen,** der: *Rahmen zum Einspannen des beim Sticken verarbeiteten Stoffes.*

stick-, ²**Stick-** [zu veraltet sticken = ersticken] (meist Chemie): ~**gas,** das (veraltet): svw. ↑**stoff;** ~**husten,** der (veraltend): svw. ↑Keuchhusten; ~**luft,** die: *stickige Luft;* ~**oxyd,** das: svw. ↑Monoxyd; ~**stoff,** der [das Gas „erstickt" brennende Flammen]: *farb- u. geruchloses Gas, das in vielen Verbindungen vorkommt (chemischer Grundstoff);* Zeichen: N (↑Nitrogen[ium]), dazu: ~**stoffbakterien** ⟨Pl.⟩: *Bakterien, die Stickstoffverbindungen abbauen,* ~**stoffdünger,** der: *Dünger, der vorwiegend Stickstoff enthält,* ~**stofffrei** ⟨Adj.; o. Steig.; nicht adv.⟩, ~**stoffgehalt,** der, ~**stoffhaltig** ⟨Adj.⟩, ~**oxid** (chem. fachspr. für:) ~**stoffoxyd,** das: svw. ↑Monoxyd, ~**stoffsammler,** der: *Pflanze, die die Anreicherung von Stickstoff im Boden bewirkt;* ~**stoffverbindung,** die, ~**stoffwasserstoffsäure,** die.

Stickel ['ʃtɪkl̩], der; -s, - [mhd. stickel (südd., schweiz.): *Stange, Pfahl als Stütze für Pflanzen, bes. junge Bäume;* **sticken** ['ʃtɪkn̩] ⟨sw. V.; hat⟩ (Handarb.): **1.** *[durch bestimmte Stiche (4 b)] mit [farbigem] Garn, [farbiger] Wolle o. ä. Verzierungen, Muster auf Stoff o. ä. anbringen:* sie stickt gern. **2. a)** *durch Sticken (1) hervorbringen, anfertigen: ein Muster s.;* Monogramme auf Taschentücher, in die Tischdecken s.; *eine intime Stickerei (2 a) machen:* eine Decke s.; *eine gestickte Bluse, Tasche;* **stickendheiß** ⟨Adj.; o. Steig.; nicht adv.⟩ [zu veraltet sticken = ersticken] (emotional): *(in einem Raum) in unangenehmer Weise drückend warm, so daß man kaum atmen kann, Luft bekommt:* im Zimmer war es s. **Sticker,** der; -s, -: *jmd., der Textilien*

o. ä. mit Stickereien (2 a) *versieht* (Berufsbez.); **Stickerei** [ʃtɪkə'raɪ], die; -, -en: **1.** ⟨o. Pl.⟩ *[dauerndes] Sticken* (1)., **2. a)** *gesticktes Muster, gestickte Verzierung:* eine durchbrochene S.; sie trug eine weiße Bluse mit -en; **b)** *etw., was mit Stickereien* (2 a) *versehen ist; Stickarbeit:* mit einer S. anfangen; -en herstellen; ⟨Zus. zu 2 a:⟩ **Stickereibordüre,** die; **Stickerin,** die; -, -nen: w. Form zu ↑Sticker; **stickig** ['ʃtɪkɪç] ⟨Adj.; nicht adv.⟩ [zu veraltet sticken = ersticken]: *(von Luft, bes. in Räumen) so schlecht, verbraucht, daß das Atmen beklemmend unangenehm ist:* die Luft im Saal war s.; ein -er Raum *(ein Raum mit verbrauchter Luft).* **Stiebel** ['ʃti:bl̩], der; -s, - (landsch.): svw. ↑Stiefel. **stieben** ['ʃti:bn̩] ⟨st., auch (bes. im Prät.) sw.⟩ [mhd. stieben, ahd. stioban, verw. mit ↑Staub]: **1. a)** *(wie Staub) in winzigen Teilchen auseinanderwirbeln* ⟨ist/hat⟩: beim Abschwingen stob/stiebte der Schnee; die Funken sind/haben nur so gestoben; ⟨unpers.:⟩ sie rannten davon, daß es nur so stiebte; **b)** *sich stiebend* (1 a) *irgendwohin bewegen* ⟨ist⟩: Schnee stiebt durch die Ritzen; die Funken waren zum Himmel gestoben. **2.** *rasch [u. panikartig] davon-, auseinanderlaufen* ⟨ist⟩: alles stob mit Gekreisch von dannen; die Hühner sind nach allen Seiten gestiebt/gestoben. **stief-, Stief-** [mhd. stief-, ahd. stiof-, stiuf- = beraubt, verwaist]: ~**bruder,** der: **a)** *Bruder, der mit einem Geschwister nur einen Elternteil gemeinsam hat; Halbbruder;* **b)** vgl. ~**geschwister** (b); ~**eltern** ⟨Pl.⟩: *Elternpaar, bei dem der Stiefvater bzw. die Stiefmutter wieder geheiratet hat, so daß das Kind mit keinem Elternteil mehr blutsverwandt ist;* ~**geschwister** ⟨Pl.⟩: **a)** *Geschwister, die nur einen Elternteil gemeinsam haben; Halbgeschwister;* **b)** *Kinder in einer Ehe, die weder denselben Vater noch dieselbe Mutter haben, sondern von den jeweiligen Elternteilen mit in die Ehe gebracht worden sind;* ~**kind,** das: *Kind aus einer früheren Ehe des Ehepartners:* * [jmds., einer Sache] S. sein *([von jmdm., etw.] vernachlässigt, zurückgesetzt werden):* er ist ein S. des Glücks; die Rentenversicherung ist das S. der Regierung; ~**mutter,** die: *nicht leibliche Mutter* (1 b) *eines Kindes:* die böse S. als Märchenfigur; ~**mütterchen,** das [H. u.]: **a)** *Pflanze in mehreren Arten, deren Blütenblätter bunt (bes. goldgelb, weiß, blau, violett, weinrot) sind u. oft eine dunkle, scharf abgesetzte, fleckenartige Zeichnung haben; Pensee;* **b)** *Blüte des Stiefmütterchens* (a): ein Strauß S.; ~**mütterlich** ⟨Adj.⟩: *sich so auswirkend, daß jmd., etw. vernachlässigt, zurückgesetzt wird; schlecht; lieblos:* eine -e Behandlung erfahren; s. bedacht werden; Ü die Natur hat ihn s. behandelt (z. B. weil er ein Gebrechen hat, nicht hübsch ist); ~**schwester,** die: vgl. ~**bruder;** ~**sohn,** der: vgl. ~**kind;** ~**tochter,** die: vgl. ~**kind;** ~**vater,** der: vgl. ~**mutter.** **Stiefel** ['ʃti:fl̩], der; -s, - [mhd. stivel, stival, ahd. stival, aus dem Roman., vgl. afrz., älter span. estival]: **1. a)** *langschäftiges Schuhwerk, das meist bis zu den Knien reicht:* hohe, schwere, gefütterte, blanke, genagelte S.; S. aus weichem Leder; seine S. einfetten, putzen, wichsen; mit -n durchs Wasser waten; R das sind zwei Paar, zweierlei S. *(das sind [zwei] ganz verschiedene Dinge, die man nicht miteinander vergleichen kann;* als Kritik geäußert); das zieht einem [ja] die S. aus (↑Hemd 2); das [ist] lauter linke S. (ugs.; *[das ist] alles unbrauchbar*); Ü Drum mußte man Aufführen unter dem S. halten (A. Zweig, Grischa 340); * **spanischer S.** (früher: *aus zwei schweren Eisenplatten mit Schrauben bestehendes Foltergerät, das die Beine, Füße des Gefolterten zusammenquetsche; das Foltergerät wurde bes. während der span. Inquisition angewandt); jmdm. die S. lecken* (↑Hintern); *etw. haut jmdn. aus den -n* (ugs.; *jmd. ist so überrascht, erschüttert, daß er sprachlos ist*); **b)** *fester [Schnür]schuh, der bis über den Knöchel reicht.* **2.** *sehr großes Bierglas in Form eines Stiefels* (1 a): einen S. [Bier] bestellen, [aus]trinken; * **einen [tüchtigen/gehörigen/guten** o. ä.] **S. vertragen/trinken [können]** (ugs.; *viel Alkohol vertragen [können]); sich* ⟨Dativ⟩ **einen S. einbilden** (ugs.; *sehr eingebildet sein*). **3.** * **einen S. zusammenreden, -schreiben** (ugs. abwertend: *viel Unsinn, lauter dummes Zeug von sich geben;* zu Stiefel in der landsch. Bed. „Unsinn"); [in den folgenden Wendungen steht „Stiefel" als (landsch.) abwertende Bez. für „Routinemäßiges"] **seinen/den [alten] S. weitermachen** (ugs.; *in gewohnter Weise weitermachen*); **einen S. arbeiten, schreiben, spielen, fahren** usw. (ugs. abwertend: *schlecht arbeiten usw.*). **Stiefel-:** ~**absatz,** der: vgl. Absatz (1); ~**anzieher,** der: vgl.

Schuhlöffel; ~**knecht,** der: *Gerät zum leichteren Ausziehen der Stiefel* (1 a); ~**lecker,** der (abwertend veraltend): svw. ↑Speichellecker; ~**putzer,** der: vgl. Schuhputzer; ~**schaft,** der; ~**spitze,** die: eisenbeschlagene -n; ~**wichse,** die. **Stiefelette** [ʃti:fə'lɛtə], die; -, -n [mit französierendem Verkleinerungssuffix geb.]: *[eleganter] halbhoher Damen-, Herrenstiefel;* **stiefeln** ['ʃti:fl̩n] ⟨sw. V.; vgl. gestiefelt/: **1.** (ugs.) *[mit weit ausgreifenden (u. schweren) Schritten] gehen:* zum Bahnhof, durch die Gegend, in Richtung Wald s. **2.** ⟨s. + sich⟩ (veraltet) *Stiefel anziehen.* **Stiefografie, Stiefographie** [ʃtifogra'fi:], die; - [nach dem dt. Stenographen H. Stief (1906–1977)]: *Kurzschriftsystem mit 25 Grundzeichen.* **stieg** [ʃti:k]: ↑steigen; **¹Stiege** ['ʃti:gə], die; -, -n [1: mhd. stiege, ahd. stiega, zu ↑steigen]: **1. a)** *steilere, enge Holztreppe; Steige* (1 b): eine knarrende, wackelige S.; **b)** (südd., österr.) *Treppe.* **2.** svw. ↑Steige (2). **²Stiege** [-], die; -, -n [mniederd. stīge, asächs. stīga, H. u.]: **1.** (nordd. veraltend) *als Maßeinheit 20 Stück:* eine S. Eier, Gänse. **2.** (landsch.) svw. ↑¹Hocke (1). **Stiegen-** (¹Stiege 1 b; südd., österr.): ~**absatz,** der; ~**aufgang,** der; ~**geländer,** das; ~**haus,** das: svw. ↑Treppenhaus. **Stieglitz** ['ʃti:glɪts], der; -es, -e [mhd. stigelitz, aus dem Slaw., wohl lautm.]: svw. ↑Distelfink. **stiehl!** [ʃti:l], **stiehlst, stiehlt** [ʃti:l(s)t]: ↑stehlen. **stiekum** ['ʃti:kʊm] ⟨Adv.⟩ [zu jidd. stieke = ruhig, zu hebr. šātaq = schweigen (ugs.): *ganz heimlich; leise.* **Stiel** [ʃti:l], der; -[e]s, -e [mhd., ahd. stil]: **1. a)** *[längeres] meist stab- od. stangenförmiges Stück Holz, Metall o. ä. als Teil eines [Haushalts]geräts od. Werkzeugs (z. B. Besen, Hammer, Pfanne, Löffel), an dem man das jeweilige Gerät anfaßt:* der S. ist abgebrochen, hat sich gelockert; den S. der Axt befestigen; **b)** *kleineres, stabförmiges Stück aus festem Material, auf dessen einem Ende eine Süßigkeit o. ä. gesteckt ist:* Eis am S. kaufen; **c)** *längliches, dünnes Verbindungsstück zwischen Fuß u. Kelch eines [Wein-, Sekt]glases:* Gläser mit kurzem, langem S.; ein Glas ohne S. **2. a)** *(bes. von Blumen) Stengel* (1): Rosen mit langen -en; **b)** *von einem Zweig, Stengel* (1) *o. ä. abzweigender, kürzerer, länglicher, dünnerer Teil von Blättern, Früchten, Blüten o. ä.:* die -e der Äpfel, Kirschen entfernen. **3. a)** *umwickelte Fäden in Form eines kurzen Stiels, mit denen ein Knopf angenäht ist;* **b)** (Med.) *strangförmige Verbindung zwischen Geweben, Organen o. ä.* **stiel-, Stiel-** [: ~**auge,** das: *Facettenauge, das bei bestimmten Krebsarten auf einer stielförmigen Erhebung sitzt:* * **-n machen/bekommen/kriegen** (ugs. scherzh.; *auf etw., was der Betreffende nicht für möglich hält o. was er auch gern hätte, in deutlich sichtbarer Weise mit Überraschung, Neugierde, Neid blicken);* ~**besen,** der: *Handbesen mit längerem [geschwungenem] Stiel* (1 a); ~**brille,** die (veraltet): svw. ↑Lorgnette; ~**bürste,** die: *Bürste mit einem Stiel* (1 a); ~**drehung,** die (Med.): *Verdrehung eines Stiels* (3 b); ~**eiche,** die: *Eiche, deren Eicheln meist zu mehreren an langen Stielen sitzen;* ~**fäule,** die (Winzerspr.): *Zerstörung der Stiele von noch unreifen Trauben durch Grauschimmel* (2); ~**förmig** ⟨Adj.; o. Steig.; nicht adv.⟩; ~**glas,** das ⟨Pl. -gläser⟩: *Glas mit Stiel* (1 c); ~**handgranate,** die; ~**los** ⟨Adj.; o. Steig.; nicht adv.⟩; ~**pfanne,** die: vgl. ~bürste; ~**stich,** der (Handarb.): *Zierstich, der von links nach rechts gearbeitet wird u. bei mehreren Stichen eine einem Stiel ähnliche Linie ergibt.* **stielen** ['ʃti:lən] ⟨sw. V.; hat⟩ (selten): *mit einem Stiel versehen;* vgl. gestielt; **-stielig** [-ʃti:lɪç] (in Zusb., z. B. kurzstielig. **stiemen** ['ʃti:mən] ⟨sw. V.; hat⟩ [mniederd. stīmen = lärmen, tosen, zu: stīme = Lärm, Getöse, urspr. wohl = Gewirr] (nordd.): **1.** ⟨unpers.⟩ *in kleinen, dichten Flocken stark schneien.* **2.** *qualmen, Stiemwetter,* das (nordd.): *dichtes Schneien (laut).* **stier** [ʃti:ɐ̯] ⟨Adj.⟩ [1: wahrsch. unter Einfluß von ↑Stier umgebildet aus mniederd. stūr, ↑stur; 2: H. u.]: **1.** *(vom Augenausdruck) glasig, ausdruckslos [ins Leere] blickend:* jmdn. mit -en Augen anblicken; mit -em Blicke dasitzen; der Betrunkene sah s. in sein Bierglas. **2.** (österr., schweiz. ugs.) **a)** *ohne Geld; finanziell am Ende:* die beiden Freunde waren völlig s.; **b)** *flau* (c); *wie ausgestorben.* **Stier** [-], der; -[e]s, -e [mhd. stier, ahd. stior]: **1.** *geschlechtsreifes männliches Rind; Bulle:* Ein Stier brüllt wie ein S. *(schreit laut);* * **den S. bei den Hörnern packen/fassen** *(in einer prekären Lage, Situation entschlossen, ohne Zögern han-*

deln). **2.** (Astrol.) **a)** ⟨o. Pl.⟩ *Tierkreiszeichen für die Zeit vom 20. 4. bis 20. 5.;* **b)** *jmd., der im Zeichen Stier (2 a) geboren ist:* sie, er ist [ein] S.

stier-, Stier-: ~**kalb,** das: svw. ↑Bullenkalb; ~**kampf,** der: *bes. in Spanien u. Südamerika beliebte Darbietung (in einer Arena), bei der nach bestimmten Regeln ein Stierkämpfer einen Kampfstier zum Angriff reizt [u. ihn dann tötet];* Corrida, dazu: ~**kampfarena,** die, ~**kämpfer,** der; vgl. Matador (1); ~**kopfhai,** der: *kleinerer Haifisch mit plumpem Körper, breitem Kopf u. je einem Stachel vor den beiden Rückenflossen;* Hornhai; ~**köpfig** ⟨Adj.; nicht adv.⟩: **1.** ⟨o. Steig.⟩ *mit dem Kopf eines Stiers [versehen];* -e Flußgötter. **2.** (veraltend) *starrsinnig:* ihr Mann ist sehr s.; ~**kult,** der (Völkerk.): *kultische Verehrung des Stiers (als Symbol von Gottheiten);* ~**nacken,** der (oft abwertend): *feister, starker Nacken eines Menschen,* dazu: ~**nackig** [-nakɪç] ⟨Adj.; o. Steig.; nicht adv.⟩ (oft abwertend): *ein -er Hauptfeldwebel;* er stand vor ihm, breit und s.

¹stieren ['ʃtiːrən] ⟨sw. V.; hat⟩ [zu ↑Stier]: svw. ↑rindern.
²stieren [-] ⟨sw. V.; hat⟩ [zu ↑stier]: *mit stieren Augen [irgendwohin] blicken:* auf jmdn., in die Luft, vor sich hin s.
Stierenauge, das; -s, -n (schweiz.): *Spiegelei;* **stierig** ⟨Adj.; nicht adv.⟩ [zu ↑Stier]: *(von der Kuh)* brünstig.
Stiesel ['ʃtiːzl̩], **Stießel** ['ʃtiːsl̩], der; -s, - [wohl landsch. umgebildet aus ↑Stößel, zu mhd. stieʒen = stoßen; vgl. Bengel, Flegel] (ugs. abwertend): *Mann, der sich in Ärger hervorrufender Weise unhöflich, unfreundlich, flegelig benimmt, verhält:* dieser S. grüßt nie; ⟨Abl.:⟩ **stieselig, stießelig, stieslig, stießlig** ⟨Adj.⟩ (ugs. abwertend): *wie ein Stiesel.*
stieß [ʃtiːs]: ↑stoßen.
¹Stift [ʃtɪft], der; -[e]s, -e [mhd. stift, steft, ahd. steft, wohl zu ↑steif; 3: eigtl. = etwas Kleines, Geringwertiges; 4: vgl. bestiften]: **1. a)** *dünneres, längliches, an einem Ende zugespitztes Stück aus Metall od. Holz, das zur Befestigung, zum Verbinden von etw. in etw. hineingetrieben wird:* ein Stück Holz mit einem [kurzen, langen] S. befestigen; **b)** (Technik) *zylindrisches od. kegelförmiges Maschinenelement, das Maschinenteile verbindet, zentriert od. vor dem Sichloslösen sichert.* **2.** kurz für ↑Blei-, Bunt-, Mal-, Zeichen-, Schreibstift: ein weicher, harter S. **3.** (ugs.) **a)** */jüngster/* Lehrling: der S. muß Bier holen; **b)** *kleiner Junge;* Knirps. **4.** ⟨Pl.⟩ (Imkerspr.) *Eier der Bienenkönigin.*
²Stift [-], das; -[e]s, -e, seltener: -er [mhd. stift, zu ↑stiften]: **1. a)** (christl. Kirche) *mit einer Stiftung (meist Grundbesitz) ausgestattete geistliche Körperschaft;* **b)** *von Mitgliedern eines Stifts (1 a) geleitete kirchliche Institution [als theologisch-philosophische Ausbildungsstätte]; Konvikt* (1): Hegel, Schelling und Hölderlin studierten am Tübinger S.; **c)** *Baulichkeiten, die einem Stift (1 a) gehören:* zum S. Neuburg bei Heidelberg wandern. **2.** (veraltend) **a)** *auf einer Stiftung beruhende konfessionelle Privatschule für Mädchen:* sie ist in einem [evangelischen] S. erzogen worden; **b)** *Altersheim, das durch eine Stiftung finanziert wird;* **stiften** ['ʃtɪftn̩] ⟨sw. V.; hat⟩ [mhd., ahd. stiften = gründen; einrichten, H. u.]: **1. a)** *größere finanzielle Mittel zur Gründung u. Förderung von etw. zur Verfügung stellen:* einen Orden, ein Kloster, Krankenhaus; die Stadt stiftete einen Preis [für besondere Verdienste auf dem Gebiet der Kunst]; **b)** (seltener) *gründen* (1): zur Feier ihres Sieges stiftete man einen Verein, Geheimbund gestiftet. **2. a)** *als Spende [über]geben:* Geld, Bücher, Kleidung s.; **b)** *für einen bestimmten Zweck zur Verfügung stellen, spendieren:* den Wein, einen Kasten Bier [für die Feier] s. **3.** *bewirken, herbeiführen, schaffen:* Unruhe, Verwirrung, Verdruß, Gutes s.; Frieden zwischen den Parteien s.
stiftengehen ⟨unr. V.; ist⟩ [H. u.] (ugs.): *sich heimlich, schnell u. unauffällig entfernen, um sich einer Verantwortung zu entziehen od. weil die Situation bedrohlich erscheint:* ich möchte am liebsten s.; er ist einfach stiftengegangen!
Stiftenkopf, der; -[e]s, ...köpfe (ugs.): **a)** *Bürstenfrisur;* **b)** *jmd., der eine Bürstenfrisur hat.*
Stifter ['ʃtɪftɐ], der; -s, - [mhd. stiftære]: *jmd., der etw. stiftet* (1, 2)*, gestiftet hat.*
Stifter-: ~**bildnis,** das (bild. Kunst): vgl. ~figur; ~**familie,** die (bild. Kunst): vgl. ~figur; ~**figur,** die (bild. Kunst): *Darstellung desjenigen, der eine Kirche o. ä. gestiftet hat od. der Kirche ein Kunstwerk vermacht hat (in oder an dem gestifteten [Bau]werk).*
stiftisch ['ʃtɪftɪʃ] ⟨Adj.; o. Steig.; nicht adv.⟩ (veraltet): *zu einem ²Stift (1) gehörend;* **Stiftler** ['ʃtɪftlɐ], der; -s, - [zu ²Stift] (veraltet): *jmd., der einem ²Stift angehört.*

Stifts- (²Stift): ~**bibliothek,** die; ~**dame,** die: **1.** (früher) *[adliges] weibliches Mitglied eines ²Stifts* (1 a)*, eines Kapitels* (2); Kanonisse (1), Klosterfräulein (b). **2.** (veraltend) *Bewohnerin, Mitglied eines Frauenstifts;* ~**fräulein,** das (früher): **1.** svw. ↑~dame. **2.** *junges Mädchen, das in einem ²Stift* (2 a) *erzogen wird;* ~**genosse,** der: *Mitglied eines ²Stifts* (1 a)*, Kollegiat* (2); ~**herr,** der: svw. ↑Chorherr (1, 2); ~**hütte,** die (israelitische Rel.): *Tempel für das Heiligtum in Form eines Zeltes auf dem Zug durch die Wüste;* ~**kapitel,** das: *Kapitel* (2 a) *einer Stiftskirche;* ~**kirche,** die: *zu einem ²Stift* (1 a) *gehörende Kirche;* ~**schule,** die (früher): *Schule, die vor allem der Ausbildung von Geistlichen diente;* ~**vorsteherin,** die; vgl. Domina (1).
Stiftung, die; -, -en [mhd. stiftunge, ahd. stiftunga]: **1. a)** (jur.) *Schenkung, die an einen bestimmten Zweck gebunden ist, durch die etw. gegründet, gefördert wird od. die etw.:* eine private, öffentliche, staatliche, wohltätige S.; eine S. an jmdn. machen; er erhält Geld aus einer S.; **b)** *Institution, Anstalt o. ä., die durch eine Stiftung (1 a) finanziert, unterhalten wird:* eine geistliche S.; eine S. des bürgerlichen, des öffentlichen Rechts; eine S. errichten, verwalten. **2.** *das Stiften* (2 a): für die S. des Krankenwagens hat er einen Teil seines Vermögens geopfert.
Stiftungs-: ~**brief,** der: svw. ↑~urkunde; ~**fest,** das: *Fest anläßlich eines Stiftungstages (1 a) od. ihres Jahrestages;* ~**urkunde,** die, (jur.): *Urkunde über eine Stiftung (1 a).*
Stiftzahn, der; -[e]s, -zähne (Zahnmed.): *künstlicher Zahn, der mit einem ¹Stift (1 a) in der Zahnwurzel befestigt ist.*
Stigma ['stɪgma, 'ʃt...], das; -s, ...men u. -ta [lat. stigma < griech. stígma = Zeichen; Brandmal, eigtl. = Stich]: **1. a)** (bildungsspr.) *etw., wodurch etw. deutlich sichtbar, feststellbar in einer bestimmten [negativen] Weise gekennzeichnet ist u. sich dadurch von anderem unterscheidet:* S. des Verfalls tragen; er war mit dem S., ein Agent zu sein, behaftet; **b)** *Brandmal, das Sklaven (bei schweren Vergehen) im Altertum eingebrannt wurde;* **c)** (kath. Kirche) *Wundmal eines Stigmatisierten.* **2. a)** (Bot.) *Narbe* (3); **b)** (Biol.) *Augenfleck;* **c)** (Zool.) *Atemöffnung bei Insekten, Spinnen, Tausendfüßlern;* **Stigmatisation** [...tiza'tsjoːn, ʃt...], die; -, -en (kath. Kirche): *Auftreten der [fünf] Wundmale Jesu Christi bei einem Menschen;* **stigmatisieren** [stɪgmati'tsiːrən, ʃt...] ⟨sw. V.; hat⟩ [mlat. stigmatizare] (bildungsspr., Soziol.): *brandmarken:* er war durch seine Schwerhörigkeit stigmatisiert; er ist als Abweichler, Verräter, Hochstapler stigmatisiert worden; **stigmatisiert** ⟨Adj.; o. Steig.⟩ (kath. Kirche): *mit den Wundmalen Jesu Christi gezeichnet:* eine -e Nonne; ⟨subst.:⟩ **Stigmatisierte,** die; u. die; -n, -n ⟨Dekl. ↑Abgeordnete⟩ (kath. Kirche): *jmd., bei dem die [fünf] Wundmale Christi erscheinen;* ⟨Abl.:⟩ **Stigmatisierung,** die; -, -en (bildungsspr., Soziol.): *das Stigmatisieren;* **Stigmen:** Pl. von ↑Stigma.
Stil [ʃtiːl, auch: stiːl], der; -[e]s, -e [spätmhd. stil < lat. stilus, eigtl. = Schreibgerät, Griffel, Stiel]: **1.** *[durch Besonderheiten geprägte] Art u. Weise, etw. mündlich od. schriftlich auszudrücken, zu formulieren:* in S. ist elegant, läßt sich zu formulieren;* in S. ist elegant, er schreibt einen flüssigen, eigenwilligen, holprigen, steifen S.; das Buch ist in lebendigem S. geschrieben; im lyrischen, heiteren S. vortragen. **2.** *(von Baukunst, bildender Kunst, Musik, Literatur o. ä.) das, was im Hinblick auf Ausdrucksform, Gestaltungsweise, formale u. inhaltliche Tendenz o. ä. wesentlich, charakteristisch, typisch ist:* der korinthische, romanische, gotische S.; der klassizistische S. eines Sinfoniesatzes; im -e des 19. Jahrhunderts; die S. Renoirs imitieren; die Räume haben, in dem S. der jungen Register werden in diesem S. entwickelt; in dem jungen, persönlichen S.; das Haus ist im S. der Gründerzeit gebaut; er zeichnet im S. von Georg Grosz. **3.** ⟨o. Pl.⟩ *Art u. Weise, etw. zu tun od. darzustellen: das ist schlechter politischer S.; er schrie: „Scheiße, Mist, verflucht ..."!, so etwas mache ich nicht, das widerspricht meiner Art;* * **im großen S./großen -s** *(in großem Ausmaß);* er macht Geschäfte im großen S.; er schob sich in einen Diamantendiebstahl großen S. **4.** *Art u. Weise, wie eine Sportart ausgeübt wird; bestimmte Technik in der Ausübung einer Sportart:* die verschiedenen S. des Schwimmens; im Laufen läßt sich ein sauberen, eleganten S. zu wünschen übrig; er fährt eine sauberen, eleganten S. **5.** * **alten -s** *(Zeitrechnung nach dem Julianischen Kalen-*

der; Abk.: a. St.); **neuen -s** (*Zeitrechnung nach dem Gregorianischen Kalender;* Abk.: n. St.).
stil-, Stil-: ~**analyse,** die; ~**art,** die (bes. Sprachw.); ~**bildend** ⟨Adj.; o. Steig.; nicht adv.⟩: sein Werk wirkte für eine ganze Epoche s.; ~**blüte,** die: *Äußerung, Formulierung, die auf Grund ungewollter sprachlicher Komik, die durch ungeschickte, falsche od. doppelsinnige Verknüpfung von Redeteilen entsteht, Heiterkeit hervorruft;* ~**bruch,** der: *Kombination, Verwendung von verschiedenen Stilen, Stilmitteln, die nicht zueinander passen;* ~**bühne,** die (Theater): *Bühnenbild, das im wesentlichen nur aus stilisierten Elementen besteht;* ~**ebene,** die (bes. Sprachw.): *bestimmte Ebene des Stils* (1); ~**echt** ⟨Adj.; o. Steig.; nicht adv.⟩: -e *Möbel;* ~**element,** das (bes. Sprachw.): *stilbildendes Element:* manieristische, klassizistische -e *verwenden;* ~**empfinden,** das: er hat ein sicheres S.; ~**entwicklung,** die; ~**epoche,** die; ~**fehler,** der: *Abweichung, die gegen einen bestimmten Stil* (bes. 1) *verstößt;* ~**figur,** die (Sprachw.): svw. ↑Figur (8); ~**frage,** die; ~**gefühl,** das; ~**gemäß** ⟨Adj.; o. Steig.⟩; ~**gerecht** ⟨Adj.⟩; ~**kleid,** das: *zeitloses, festliches Kleid, bes. Abendkleid mit anliegendem Oberteil u. weitem Rock;* ~**kunde,** die: **1.** ⟨o. Pl.⟩ svw. ↑Stilistik (1). **2.** svw. ↑Stilistik (2); ~**kundlich** ⟨Adj.; o. Steig.; nicht präd.⟩: *die Stilkunde* (1) *betreffend;* ~**lehre,** die: **1.** ⟨o. Pl.⟩ svw. ↑Stilistik (1). **2.** svw. ↑Stilistik (2); ~**los** ⟨Adj.; -er, -este⟩: **a)** *ohne eigentlichen, ausgeprägten Stil* (2): eine -e Kirche; **b)** *(im Hinblick auf einen bestimmten Rahmen, eine bestimmte Umgebung) nicht passend, einen Verstoß gegen den Stil, das Stilgefühl bedeutend:* Wein aus Biergläsern zu trinken, ist s., dazu: ~**losigkeit,** die; -, -en; ~**merkmal,** das; ~**mittel,** das (Sprachw., Musik, bild. Kunst): die S. der badischen Kirchenmusik untersuchen; ~**möbel,** die ⟨meist Pl.⟩: *Möbel, das als Imitation eines früheren [Kunst]stils hergestellt wird;* ~**note,** die (Sport): *Note* (2 b) *für den Stil* (4): die guten -n brachten ihm 98 Punkte ein; ~**richtung,** die (Sprachw., Musik, bild. Kunst); ~**schicht,** die (Sprachw.): vgl. ~ebene; ~**sicher** ⟨Adj.; ↑Steig.⟩; ~**übung,** die; ~**untersuchung,** die; ~**voll** ⟨Adj.⟩: **a)** *in angemessenem Stil; Stil aufweisend;* **b)** *von gutem Geschmack u. Stilgefühl zeugend; Stilgefühl;* ~**wechsel,** der; ~**widrig** ⟨Adj.⟩: *einem bestimmten Stil zuwiderlaufend, nicht entsprechend;* ~**wörterbuch,** das: *phraseologisches Wörterbuch, das die korrekte Verwendung der Wörter im Satz darstellt.*
Stilb [ʃtɪlp, st...], das; -s, - [griech. stílbē = Glanz, das Leuchten] (Physik früher): *Einheit der Leuchtdichte auf einer Fläche;* Zeichen: sb
Stilett [ʃti'lɛt, st...], das; -s, -s, -e [ital. stiletto, zu: stile = Griffel; Dolch < lat. stilus, ↑Stil]: *kleiner Dolch mit dreikantiger Klinge.*
stilisieren [ʃtili'ziːrən, auch: st...] ⟨sw. V.; hat⟩ [zu ↑Stil] (bildungsspr.): **1.** *von dem Erscheinungsbild, wie es in der Natur, Wirklichkeit vorkommt, abstrahieren u. nur in seinen wesentlichen Grundstrukturen darstellen:* einen Baum, eine Pflanze s.; stilisierende Darstellungsart; stilisierte Figuren, Muster, Menschen. **2.** (veraltend) *in einen bestimmten Stil bringen:* er ... überlegte und verwarf jeden Satz wieder (Roth, Radetzkymarsch 198); ⟨Abl.:⟩ **Stilisierung,** die; -, -en; **Stilist** [ʃti'lɪst, auch: st...], der; -en, -en (bildungsspr.): **1.** *jmd., der die sprachlichen Ausdrucksformen beherrscht:* der Autor ist ein glänzender, hervorragender S. **2.** *jmd., der den Stil* (4) *beherrscht:* die Weltmeister im Eiskunstlauf sind große -en; **Stilistik** [ʃti'lɪstɪk, auch: st...], die; -, -en: **1.** ⟨o. Pl.⟩ *Lehre von der Gestaltung des sprachlichen Ausdrucks, vom Stil* (1). **2.** *Lehrbuch der Stilistik* (1); **stilistisch** ⟨Adj.; o. Steig.; nicht präd.⟩ (bildungsspr.): *den Stil* (1, 2) *betreffend.*
still [ʃtɪl] ⟨Adj.⟩ [mhd. stille(e), ahd. stilli, zu ↑stellen, eigtl. = stehend, unbeweglich]: **1.** *so, daß kein, kaum ein Geräusch, Laut o. ä. zu hören ist:* -e Atmen des Schlafenden; es war plötzlich ganz s. im Haus; es war so s. wie in einer Kirche; ich drückte auf die Taste, aber der Lautsprecher blieb s. *(gab keinen Ton von sich);* s. vor sich hin weinen. **2. a)** *ruhig* (2 a), *frei von Lärm [u. störender Betriebsamkeit]:* ein -es Tal; in einer -e Gegend stehen; **b)** *ruhig* (2 b), *leise:* -e Mieter; er verhielt sich s.; sei doch [endlich] s.!; Ü es ist s. um jmdn. geworden *(jmd. wird [von der Öffentlichkeit] nicht mehr so beachtet wie früher; jmd. lebt inzwischen sehr zurückgezogen).* **3.** *ruhig* (1), *[fast] unbewegt, reglos:* der Wind hat sich gelegt, die Luft ist s.; s. [da]liegen; die Hände s. halten. **4. a)** *ruhig* (3 a), *frei von Spannungen u. Aufregungen:* überlag dir das in einer

-en Stunde; das war heute ein -er Tag; **b)** *ruhig* (3 b), *frei von Hektik:* ein -es *(geruhsames)* Leben führen; er reagiert in seiner -en Art souverän. **5.** *zurückhaltend, nicht sehr gesprächig; in sich gekehrt:* er ist ein -er, bescheidener Junge; du bist ja heute so s.; er saß den ganzen Abend s. in der Ecke. **6. a)** *ohne sich [laut] zu äußern; wortlos:* ein -er Vorwurf; (formelhaft in Todesanzeigen:) in -er Trauer; er leidet s.; sie ging s. neben ihm her; **b)** *vor anderen verborgen, heimlich:* ein -er Seufzer; sie ist seine -e Liebe; er hat die -e Hoffnung, daß ...; in -em Einvernehmen; vgl. Reserve (1), Teilhaber; *im -en (1. von anderen nicht bemerkt:* er hat seine Flucht im -en vorbereitet. **2.** *ohne es zu sagen; bei sich selbst:* im -en fluchte ich).
stil-, ¹Still- (still): ~**arbeit,** die ⟨o. Pl.⟩: *selbständige Beschäftigung von Schülern, Schülergruppen während des Unterrichts;* ~**bleiben** ⟨st. V.; intr⟩: **1.** *sich nicht bewegen.* **2.** svw. ↑~halten (2); ~**halteabkommen,** das: **a)** (Bankw.) *Übereinkunft zwischen Gläubigern u. Schuldnern über die Stundung von Krediten;* **b)** *Übereinkunft zwischen Parteien o. ä., die entgegengesetzte Interessen vertreten, für einen bestimmten Zeitraum auf Auseinandersetzungen zu verzichten;* ~**halten** ⟨st. V.; hat⟩: **1.** *sich nicht bewegen.* **2.** *etw. ohne nennenswerte Reaktion, geduldig hinnehmen; sich nicht wehren:* Es wurden die „preußischen" Bierpreise erhöht, die Bayern haben stillgehalten (Spiegel 48, 1965, 32); ~**leben** (nicht getrennt: Stilleben), das [von engl. still-life beeinflußte LÜ von niederl. stilleven]: **1.** *bildliche Darstellung von Gegenständen, bes. Blumen, Früchten, erlegten Tieren u. Dingen des alltäglichen Lebens, in künstlerischer Anordnung:* ein S. malen. **2.** *Bild, Kunstblatt mit einem Stilleben* (1): ein S. kaufen; ~**legen** (nicht getrennt: stillegen) ⟨sw. V.; hat⟩: *außer Betrieb setzen; den Betrieb von etw. einstellen:* eine Zeche, Eisenbahnlinie s.; die Fabrik wurde stillgelegt, dazu: ~**legung** (nicht getrennt: Stillegung), die; -, -en; ~**liegen** (nicht getrennt: stilliegen) ⟨st. V.; hat⟩: *außer Betrieb sein;* ~**schweigen** ⟨st. V.; hat⟩ /vgl. stillschweigend/ (intensivierend): **a)** svw. ↑schweigen; **b)** *äußerste Diskretion* (a) *bewahren:* er hat stillgeschwiegen; ~**schweigen,** das: **a)** (intensivierend) svw. ↑Schweigen: über etw. mit S. hinweggehen; *sich in S. hüllen* (↑Schweigen); **b)** *äußerste Diskretion* (a): S. bewahren, geloben, vereinbaren; jmdm. S. auferlegen; ~**schweigend** ⟨Adj.; o. Steig.; nicht präd.⟩: **a)** *ohne ein Wort zu sagen:* sie nahm die Beschimpfungen s. hin; **b)** *ohne förmliche, offizielle Abmachung; ohne daß darüber geredet worden wäre:* eine -e Übereinkunft, Voraussetzung; das Projekt wurde s. eingestellt; etw. s. zu den Akten legen; ~**sitzen** ⟨unr. V.; hat⟩: *sitzen, ohne sich zu beschäftigen o. ä.:* er kann nicht s., ständig ist er am Werkeln; ~**stand,** der: **a)** *Zustand, in dem etw. stillsteht, nicht mehr läuft, in Betrieb ist:* ein S. des Gerätes muß dabei vermieden werden; den Motor zum S. bringen; **b)** *Zustand, in dem etw. aufhört, sich zu entwickeln, nicht vorankommt, in seiner Entwicklung eingedämmt, unterbrochen wird:* in den Verhandlungen gab es einen S., es ist ein S. eingetreten; ihren beruflichen S. feststellen; die Blutung ist zum S. gekommen; eine Entzündung zum S. bringen; ~**stehen** ⟨unr. V.; hat⟩: **1.** *nicht mehr in Bewegung, Betrieb sein; in seiner Bewegung, Funktion, Tätigkeit unterbrochen sein:* die Mühle steht schon seit geraumer Zeit still; der Verkehr steht still *(ist lahmgelegt);* der Mensch stirbt, wenn Herz und Atmung längere Zeit stillstehen; Ü sein Herz stand s. vor Schreck, Angst *(er erschrak heftig, hatte sehr große Angst);* ihr Mundwerk steht nie still *(sie redet ununterbrochen);* die Zeit schien stillzustehen. **2.** (Milit.) *in strammer Haltung u. unbewegt stehen:* die Soldaten s. lassen; (als Kommando:) stillgestanden!; ~**vergnügt** ⟨Adj.; o. Steig.⟩: *innerlich vergnügt, ohne eine nach außen kaum sichtbaren Weise vergnügt:* sie lächelte s.
²Still- (stillen 5 a): ~**büstenhalter,** der: *vorne zu öffnender [größerer] Büstenhalter an der Stillzeit getragen wird;* ~**dauer,** die: *Dauer der Stillzeit;* ~**fähig** ⟨Adj.; nicht adv.⟩: eine -e Brust; ~**geld,** das (DDR): *Geld, das stillenden Müttern von seiten der Krankenkasse gezahlt wird;* ~**pause,** die (DDR): *Pause während der Arbeitszeit für Mütter mit Kindern, die noch gestillt werden;* ~**periode,** die: *Zeitraum nach der Entbindung, in dem gestillt wird;* ~**zeit,** die: svw. ↑~periode.
stille [ʃtɪlə] ⟨Adj.⟩ (landsch.): svw. ↑still; **Stille** [-], die; - [mhd. stille, ahd. stillī]: **1. a)** *durch kein lärmendes, unangenehmes Geräusch gestörter [wohltuender] Zustand:* es

herrschte friedliche, ländliche, sonntägliche, völlige S.; die abendliche S. des Waldes; S. lag über dem Land; in der S. der Nacht; das Tal lag in tiefer S.; **b)** *Zustand, der dadurch geprägt ist, daß [plötzlich] kein lautes Geräusch, kein Ton mehr zu hören ist, alles schweigt:* eine lähmende, furchtbare, beklemmende S. trat ein, erfüllte den Raum, breitete sich aus; es entstand, herrschte eine peinliche, atemlose, erwartungsvolle S.; die S. lastete auf ihm; in die S. fiel ein Ruf, ein Schuß; *gefräßige S. (scherzh.; *Verstummen der Unterhaltung während des Essens od. danach).* **2.** *Zustand des Ruhigseins* (ruhig 1): die S. des Meeres, der Luft; die S. vor dem Sturm (↑Ruhe 1). **3.** *in aller S. (im engsten Familien-, Freundeskreis; ohne alles Aufheben):* die Beerdigung findet in aller S. statt; **stillen** ['ʃtɪlən] ⟨sw. V.; hat⟩ [mhd., ahd. stillen = still machen, beruhigen]: **1. a)** *einen Säugling trinken lassen u. auf diese Weise nähren:* wegen des hohen Fiebers konnte sie nicht s.; stillende Mütter; **b)** *etw. beim Stillen (1 a) übertragen:* Ammen, die stillten mit der Milch Syphilis und Tuberkulose. **2.** *ein Bedürfnis befriedigen, zum Aufhören bringen, indem man ihm nachgibt, ihm nachkommt:* seinen Hunger s.; den Durst mit einem Glas Bier s.; seine Rache, Neugierde, seine Begierden s.; jmds. Lesehunger s. **3.** *etw. zum Stillstand bringen, eindämmen:* das Blut, jmds. Tränen, den Husten s.; die Schmerzen konnten nicht gestillt werden; ⟨Abl.:⟩ **Stillung,** die; -.

Stilus ['ʃti:lʊs, 'st...], der; -, ...li [lat. stilus, ↑Stil] (Antike): *langer Griffel aus Metall od. Knochen zum Schreiben auf der Wachstafel.*

stimm-, Stimm-: ~**abgabe,** die: *Abgabe der Stimmen (6 a) bei einer Wahl;* ~**apparat,** der (Physiol.): *Gesamtheit der Organe, die die Stimme hervorbringen;* ~**aufwand,** der: *Aufwand an Stimmkraft:* etw. mit großem S. verlesen; ~**bandentzündung,** die; ~**bänder** ⟨Pl.⟩: *stimmbildende Organe im Kehlkopf in Form von elastischen Bändern;* ~**bandlähmung,** die; ~**berechtigt** ⟨Adj.; o. Steig.; nicht adv.⟩: *berechtigt, bei einer Wahl od. Abstimmung seine Stimme abzugeben:* alle -en Bürger; die Gastdelegierten sind nicht s.; ⟨subst.:⟩ ~**berechtigte,** der u. die; -n, -n ⟨Dekl. ↑Abgeordnete⟩; ~**berechtigung,** die; ~**bezirk,** der: svw. ↑Wahlbezirk; ~**bildend** ⟨Adj.; o. Steig.; nicht adv.⟩: *die Stimmbildung (1, 2) betreffend, zu ihr gehörend;* ~**bildung,** die: **1.** *Bildung der Stimme im Kehlkopf; Phonation.* **2.** *systematische Schulung der Stimme (z. B. Atmung, Resonanz, Tonbildung), die der Herausbildung einer klangschönen, belastbaren Stimme dient:* in der S. Fortschritte machen; ~**bruch,** der: *Stimmwechsel bei Knaben in der Pubertät, der sich in einer zwischen Höhe u. Tiefe unkontrolliert schwankenden, leicht überschnappenden Stimme ausdrückt u. zu einem allmählichen Tieferwerden der Stimme führt:* im S. sein; vgl. Paraphonie (2); ~**bücher** ⟨Pl.⟩ (Musik früher): *Bücher, die die Gesamtheit einer mehrstimmigen Komposition umfassen, wobei die einzelnen Stimmen jeweils separat in einem Buch aufgezeichnet sind;* ~**bürger,** der (schweiz.): *wahlberechtigter Schweizer Bürger;* ~**enthaltung,** die: **a)** *Verzicht auf das Abgeben seiner Stimme (6 a) bei einer Wahl.* S. üben; **b)** *das weder mit Ja noch mit Nein Stimmen bei einer Abstimmung, Wahl:* die Resolution ist demnach bei 4 -en angenommen; ~**fach,** das (Musik): *Rollenfach in der Oper;* ~**fähig** ⟨Adj.; o. Steig.; nicht adv.⟩: vgl. ~berechtigt; ~**führung,** die (Musik): **1.** *in einer mehrstimmigen Komposition das Fortschreiten, der Verlauf der einzelnen Stimmen u. ihr Verhältnis zueinander.* **2.** *Art u. Weise, wie Musiker die Stimmen in einer mehrstimmigen Komposition technisch u. musikalisch gestalten;* ~**gabel,** die (Musik): *mit Griff versehener Gegenstand aus Stahl in länglicher U-Form, mit dem man durch Anschlagen (5 b) eine bestimmte Tonhöhe, bes. die des Kammertons, erzeugen kann;* ~**gewalt,** die: *große Stimmkraft;* ~**gewaltig** ⟨Adj.: (von der [menschlichen] Stimme) sehr laut u. kräftig; mit großem Volumen:* ein -er Sänger; mit -em Baß singen; s. eine Rede halten; ~**kraft,** die; ~**kreuzung,** die (Musik): *Stimmführung, bei der streckenweise die tiefere Stimme über der höheren od. die höhere unter der tieferen Stimme verläuft;* ~**lage,** die: **a)** *durch eine bestimmte Höhe u. Tiefe unterschiedene Lage, Färbung einer Stimme:* seine S. verändern; **b)** (Musik) *Bereich einer Vokal- od. Instrumentalstimme, der durch einen bestimmten Umfang (z. B. Sopran, Alt, Tenor); los* ⟨Adj.; o. Steig.⟩ **a)** *kaum vernehmbar [sprechend]; tonlos:* mit -er Stimme sprechen; **b)** (Sprachw.) *(von Lauten) hart*

auszusprechen; *ohne Schwingung der Stimmbänder gebildet* (Ggs.: stimmhaft): -e Konsonanten wie p, t, k, zu b: ~**losigkeit,** die; -; ~**mittel** (nicht getrennt: Stimmittel), das: *Mittel der Stimmbildung (1);* ~**organ,** das: *Organ, das der Stimmbildung (1) dient;* ~**recht,** das: *das Recht, an einer Abstimmung od. an Wahlen teilzunehmen;* ~**ritze,** die (Anat.): *Ritze zwischen den Stimmbändern, Glottis (b),* dazu: ~**ritzenkrampf,** der: svw. ↑Kehlkopfkrampf, ~**ritzenlaut,** der: vgl. Glottal; ~**schlüssel,** der (Musik): *Instrument (1) zum Stimmen von Saiteninstrumenten, deren Wirbel keinen Griff haben;* ~**stock,** der (Musik): **1.** *rundes Holzstäbchen, das im Resonanzkörper eines Streichinstruments zwischen Decke u. Boden in der Höhe der rechten Seite des Stegs steht u. bei Schwingungen der Saiten den vollen Klang des Instruments bewirkt; Seele (7).* **2.** *Bauteil des Klaviers, in dem die Wirbel befestigt sind;* ~**ton,** der (Musik): svw. ↑Kammerton; ~**umfang,** der: einen großen S. haben; ~**verlauf,** der: vgl. ~führung (1); ~**vieh,** das (abwertend): *stimmberechtigte Personen, die nur unter dem Aspekt der Stimmabgabe für jmdn. od. eine Partei gesehen werden;* ~**wechsel,** der: *Veränderung der Stimmlage von Mädchen u. Knaben in der Pubertät; Mutation (2);* ~**zettel,** der: *Zettel, Formular für eine schriftliche Abstimmung, Wahl:* die S. abgeben, auszählen; ~**zug,** der (Musik): *ausziehbarer Röhrenteil an Blechblasinstrumenten zur Korrektur der Stimmung (4 b).*

Stimmchen ['ʃtɪmçən], das; -s, -: ↑Stimme (2): ein zartes S.; **Stimme** ['ʃtɪmə], die; -, -n [mhd. stimme, ahd. stimma, stimna]: **1.** *Fähigkeit, Vermögen, Laute, Töne zu erzeugen:* Fische haben keine S. **2.** ⟨Vkl. ↑Stimmchen⟩ **a)** *das, was mit einer bestimmten [charakteristischen] Klangfarbe an Lauten, Tönen erzeugt wird, [beim Sprechen, Singen o. ä.] zu hören ist:* eine tiefe, dunkle, angenehme, sonore, klare, schwache, laute, kräftige, harte, schnarrende, blecherne S.; seine S. überschlägt sich, schnappt über, trägt nicht; seine S. dröhnte durch das Haus; verdächtige -n drangen an ihr Ohr; seine S. bekam einen verführerischen Klang; die S. versagte ihm *(er konnte nicht mehr weitersprechen);* mitten in die Stille knarrte die S. des Staatsanwalts; ein furchtbares Schluchzen erstickte seine S. *(geh.; zu sprechen beginnen);* vgl. Stimme 5); die S. heben *(lauter sprechen),* senken *(leiser sprechen; flüstern);* die -n der Vögel erkennen, nachahmen; in einer bösen S. seinen Ärger mit; -n hören *([akustische] Wahnvorstellungen haben);* Ü eine innere S. *(ein sicheres Gefühl, eine Vorahnung)* warnte sie; der S. des Blutes *(das instinkthafte Sich-hingezogen-Fühlen zu blutsverwandten Menschen)* war stärker als die Vernunft; der S. des Herzens, der Vernunft, des Gewissens folgen, gehorchen *(seiner Liebe, Zuneigung, der Vernunft, dem Gewissen gemäß handeln);* der S. der Natur folgen *(seinen sinnlichen Trieben nachgeben);* **b)** *bestimmter [charakteristischer] Klang, Tonfall einer Stimme (2 a):* eine männliche, kindliche S. haben; seine S. verstellen; jmdn. an seiner S. erkennen; mit kühler, barscher, höhnischer, schwacher, tonloser, bebender, zitternder, stockender, belegter *(heiserer)* S. sprechen; **c)** *Stimme (2 a) des Menschen beim Singen; Singstimme:* eine strahlende, volle, voluminöse, tragfähige S.; er ließ seine S. ausbilden *(nahm Gesangunterricht);* seine S. verlieren *(nicht mehr so gut singen können wie früher);* mit unsauberer S. singen; die Arie in der Probe mit hoher S. singen *(nicht voll aussingen);* der hat S.! *(der kann singen!);* sie hat eine neue Sopranistin hat keine S. *(kann nicht gut singen);* [nicht/gut] bei S. sein *(beim Singen [nicht] gut disponiert sein).* **3.** (Musik) **a)** *Stimmlage* (b): ein Chor für vier [gemischte] -n; **b)** *Partie, Tonfolge in einer mehrstimmigen Komposition, die von Instrumenten od. Vokalstimmen solistisch od. von mehreren im Orchester, Chor o. ä. gespielt, gesungen wird:* einer Fuge setzen die -n nacheinander ein; die -n in der Partitur mitlesen; seine S. halten. **4.** (Musik) **a)** svw. ↑Stimmstock; **b)** svw. ↑Register (3 a). **5.** *jmds. Auffassung, Meinung, Position (1 d) [die in die Öffentlichkeit dringt]:* die -n des Protests mehren sich; die S. *(der Wille)* des Volkes (vgl. Vox populi vox Dei); die S. gilt viel in dieser Stadt; die -n der Presse waren kritisch; -n werden laut, die fordern, daß ... **6. a)** *jmds. Entscheidung für jmdn., etw. bei einer Wahl, Abstimmung:* [un]gültige -n; jede S. zählt, ist wichtig; die abgegebenen -n auszählen; er hat die meisten -n erhalten, auf sich vereinigt; jmdm. seine S. geben *(jmdn. wählen);* S. haben *(an der Wahl teilnehmen können);* über eine oder mehrere -n verfü-

gen; seine S. abgeben *(wählen); -n (Wähler)* gewinnen, verlieren; sich der S. enthalten; der Antrag wurde mit 25 -n angenommen; **b)** svw. ↑Stimmrecht: keine S., Sitz und S. im Parlament haben; **stimmen** [ˈʃtɪmən] ⟨sw. V.; hat⟩ [mhd. stimmen = rufen; benennen; gleichstimmend machen]: **1. a)** *den Tatsachen entsprechen; zutreffend sein:* ihre Angabe stimmt; seine Informationen stimmen meistens; die Adresse stimmt nicht mehr; stimmt es, daß du morgen kündigst?; das kann unmöglich s.!; [das] stimmt [haargenau]!; stimmt auffallend! *(iron.; das hast du mit deinem Scharfsinn richtig erfaßt);* R stimmt's, oder hab' ich recht? *(ugs. scherzh.; verhält es sich etwa nicht so, wie ich es behaupte?);* **b)** *so sein, daß nichts einzuwenden, zu beanstanden ist, wie es normalerweise sein soll:* die Rechnung, die Kasse stimmt [nicht]; die Kasse stimmt bei ihm immer *(ugs.; er hat immer genügend Geld);* Hauptsache, die Kohlen stimmen *(ugs.; die Bezahlung, der Lohn o. ä. ist zufriedenstellend);* (als Aufforderung, das Geld, das eigentlich herauszugeben (3 a) wäre, als Trinkgeld) zu behalten:) stimmt so!; hier stimmt etwas nicht!; in ihrer Ehe stimmt etwas nicht; mit meinen Nieren muß etwas nicht s.; bei ihm stimmt etwas nicht *(salopp; er ist nicht ganz normal).* **2.** (seltener) *auf jmdn., zu jmdm., etw. passen* (1): die Beschreibung stimmt auf die Gesuchte; das Blau stimmt nicht zur Tapete. **3.** *in eine besondere Stimmung versetzen:* das stimmt mich nachdenklich, traurig; sie stimmte jeden von uns fröhlich; festlich, sentimental, zum Feiern gestimmt sein. **4.** *seine Stimme* (6 a) *abgeben:* für, gegen den Kandidaten, Vorschlag s.; wieviel Delegierte haben mit Ja gestimmt? **5.** *einem Instrument die richtige Tonhöhe geben, auf die Höhe des Kammertons bringen:* die Geige s.; die Saiten höher, tiefer s.; das Klavier s. lassen; ⟨auch o. Akk.-Obj.:⟩ das Orchester stimmt.

Stimmen-: ~**anteil,** der: *Anteil von Stimmen* (6 a): der S. war von 50,2 auf 45,3 Prozent gesunken; ~**auszählung,** die; ~**einbruch,** der: starke Stimmeneinbrüche bei den Wählern radikaler Parteien; ~**fang,** der (abwertend): *das Gewinnen von Stimmen* (6 a) *(durch attraktive Darstellung der Ziele des Kandidaten od. der Partei, durch Versprechungen usw.);* ~**gewinn,** der; ~**gewirr,** das: *Gewirr menschlicher Stimmen* (2 a): seine Worte gingen im S. unter; ~**gleichheit,** die: bei S. muß die Wahl wiederholt werden; ~**kauf,** der: *Kauf von Stimmen* (6 a); ~**mehrheit,** die: vgl. ~anteil; vgl. Majorität; ~**verhältnis,** das; ~**verlust,** der; ~**zuwachs,** der.

Stimmer, der; -s, - [zu ↑stimmen (5)]: *jmd., der berufsmäßig Instrumente stimmt;* **stimmhaft** ⟨Adj.; o. Steig.⟩ (Sprachw.): *(von Lauten) weich auszusprechen; mit Schwingung der Stimmbänder gebildet* ⟨Ggs.: stimmlos⟩: e Konsonanten sind b, d, g; das s in „Rose" wird s. gesprochen; ⟨Abl.:⟩ **Stimmhaftigkeit,** die; -; **stimmig** [ˈʃtɪmɪç] ⟨Adj.; Steig. selten; nicht adv.⟩: *so beschaffen, daß alle [harmonisch] übereinstimmt, zusammenpaßt:* die Illusion von einer -en Welt; ihre Argumentation war in sich s.; **-stimmig** [-ˈʃtɪmɪç] in Zusb., z. B. vierstimmig *(mit vier Stimmen* 3 a); **Stimmigkeit,** die; -: die innere S. eines literarischen Werks; **stimmlich** ⟨Adj.; o. Steig.; nicht adv.⟩: *die Stimme* (2, 3) *betreffend:* die der -en Nachahmung fähigen Vögel; s. begabt sein, gut zueinander passen; die Arie stellt s. hohe Anforderungen an den Sänger; **Stimmung,** die; -, -en: **1. a)** *bestimmte augenblickliche Verfassung (die sich in einem entsprechenden Verhalten ausdrückt):* seine düstere S. hellte sich bei ihrem Anblick auf; seine fröhliche S. verflog; seine schlechte, ⟨ugs.:⟩ miese S. an jmdm. auslassen; etw. trübt jmds.; jmds. S. heben; jmdm. ist in S. *(die gute Stimmung, Laune)* verderben; jmdn. in S. versetzen *(animieren);* in guter, bester, aufgeräumter, nachdenklicher, gedrückter, gereizter S. sein; der Minister war in S. *(in guter Laune, Stimmung);* der Conférencier brachte alle gleich in S. *(in gute, ausgelassene Stimmung);* nicht in der [rechten] S. sein, etw. zu tun; **b)** *augenblickliche, von bestimmten Gefühlen, Emotionen geprägte Art u. Weise des Zusammenseins von [mehreren] Menschen; bestimmte Atmosphäre in einer Gruppe o. ä.:* es herrschte eine fröhliche, ausgelassene, gelockerte, bierselige, feierliche, gespannte, feindselige, deprimierte S.; die S. schlug plötzlich um; ⟨salopp:⟩ es war eine S. wie Weihnachten; für [gute] S. im Saal sorgen; **c)** ⟨Pl.⟩ *wechselnde Gemütsverfassung:* -en unterworfen sein. **2.** *[ästhetischer] Eindruck, Wirkung, die von etw. ausgeht u. in bestimmter Weise auf jmds. Empfindungen wirkt; Atmosphäre* (2 a): die merkwürdige S. vor

einem Gewitter; eine feierliche S. umfängt die Besucher; der Maler hat die S. des Sonnenaufgangs sehr gut eingefangen, getroffen; das Bild strahlt S. aus. **3.** *vorherrschende [öffentliche] Meinung, Einstellung, die für od. gegen jmdn., etw. Partei ergreift:* die S. war gegen ihn; für jmdn., etw. S. machen *(versuchen, andere für, gegen jmdn., etw. einzunehmen).* **4.** (Musik) **a)** *das als verbindliche Norm geltende Festgelegtsein der Tonhöhe eines Instrumentes:* die reine, temperierte S.; die S. auf Kammerton; **b)** *das Gestimmtsein eines Instruments:* die S. der Geige ist unsauber, zu hoch. **stimmungs-, Stimmungs-:** ~**barometer,** das (ugs.): das S. *(die Stimmung ist)* steht auf Null; das S. steigt *(die Stimmung bessert sich);* ~**bild,** das: *bildhafte Schilderung, Darstellung einer Stimmung, die einer Situation, einem Ereignis o. ä. zugrunde liegt;* ~**kanone,** die (ugs. scherzh.): *jmd., der [als Unterhalter] für Stimmung* (1 b) *sorgt;* er ist eine [richtige] S.; ~**kapelle,** die: *Gruppe von Musikern, die bes. populäre Tanzmusik spielt;* ~**mache,** die (abwertend): *Versuch, mit unlauteren Mitteln die [öffentliche] Meinung für od. gegen jmdn., etw. zu beeinflussen;* ~**macher,** der: **1.** (abwertend) *jmd., der Stimmungsmache betreibt.* **2.** (seltener) vgl. ~kanone: als S. auftreten; ~**musik,** die; ~**schilderung,** die: vgl. ~bild; ~**umschwung,** der: die S. im Lande greift weiter um sich; ~**voll** ⟨Adj.⟩: *das Gemüt ansprechend; voller Stimmung* (2): -e Lieder, Gedichte; etw. s. vortragen; ~**wandel,** der; ~**wechsel,** der.

Stimulans [ˈstiːmulans, auch: ˈʃt...], das; -, ...nzien [stimuˈlantsjən, auch: ʃt...] u. ...ntia [stimuˈlantsi̯a, auch: ʃt...; lat. stimulāns (Gen.: stimulantis), 1. Part. von: stimulāre, ↑stimulieren] (bildungsspr.) *das Nervensystem, den Kreislauf u. Stoffwechsel anregendes Mittel:* Koffein als S. gebrauchen; Ü Der Diskontbeschluß ... wird als psychologisches S. für die Konjunktur verstanden (Welt 15. 8. 75, 1); **Stimulanz** [stimuˈlants, auch: ʃt...], die; -, -en (bildungsspr.): *Anreiz, Antrieb:* das war die richtige S. für die ohnehin schon prächtige Stimmung auf den Rängen (MM 1. 7. 74, 4); **Stimulation** [stimulaˈtsi̯oːn, auch: ʃt...], die; -, -en [mlat. stimulatio] (bildungsspr.; Fachspr.): *das Stimulieren;* **stimulieren** [...uˈliːrən] ⟨sw. V.; hat⟩ [lat. stimulāre, eigtl. = mit einem Stachel stechen, anstacheln, zu: stimulus, ↑Stimulus] (bildungsspr.; Fachspr.): *jmdn., etw. in bezug auf etw. anregen u. eine entsprechende Steigerung bewirken:* das Publikum, der Szenenapplaus stimuliert die Schauspieler; das Präparat stimuliert die Magensekretion, hat stimulierende Wirkung; stimulierende Musik; ⟨Abl.:⟩ **Stimulierung,** die; -, -en (bildungsspr., Fachspr.): *das Stimulieren;* **Stimulus** [ˈstiːmulus, auch: ˈʃt...], der; -, ...li [lat. stimulus, eigtl. = Stachel] (bildungsspr.): *Anreiz:* etw. ist ein S. für etw./etw. zu tun; durch externe Stimuli gesteuerte Verhaltensreaktionen.

¹**Stink-** (stinken): ~**bock,** der (landsch. derb abwertend): svw. ↑Stinker (1); ~**bombe,** die: *mit einer penetrant riechenden Flüssigkeit gefüllte kleine Kapsel aus Glas, deren Inhalt beim Zerplatzen frei wird:* -n werfen; ~**drüse,** die: *(bei bestimmten Tieren) unter der Haut liegende Drüse, die zur Abwehr ein übelriechendes Sekret absondert;* ~**finger,** der ⟨meist Pl.⟩ (salopp abwertend): *Finger:* nimm deine [dreckigen] S. weg!; ~**fritz,** der (ugs.): svw. ↑Stinker (1); ~**fuß,** der ⟨meist Pl.⟩ (salopp abwertend): vgl. ~finger; ~**käfer,** der (landsch.): 1. svw. ↑Pillendreher. 2. svw. ↑Mistkäfer; ~**marder,** der (Jägerspr.): svw. ↑Iltis; ~**käse,** der (emotional): *stark u. unangenehm riechender Käse;* ~**morchel,** die: *eigenartig riechender, plötzlich im reifen Zustand ungenießbarer Pilz mit fingerhutähnlichem, dunkelolivfarbenem Hut;* ~**nase,** die (Med.): *chronische Entzündung der Nasenschleimhaut, bei der ein übelriechendes Sekret abgesondert wird;* ~**stiebel** (landsch.), ~**stiefel,** der (derb abwertend): *[mißgelaunter, unhöflicher] Mann, über den man sich ärgert;* ~**tier,** das: **1.** *in Amerika heimischer Marder mit plumpem Körper, [langem] buschigem Schwanz, kleinem, spitzem Kopf, schwarzem, weißgestreiftem od. -geflecktem Fell, der aus Stinkdrüsen am After ein übelriechendes Sekret auf Angreifer spritzt; Skunk* (1). **2.** (derb abwertend) *[üble] Person, die man nicht ausstehen kann:* Und so ein Stinktier ihn moralisch fertig (Kirst, 08/15, 202); ~**wanze,** die: bes. *auf jungem Getreide, Laubbäumen o. ä. lebende Wanze, die einen üblen Geruch hinterläßt.* **stink-,** ²**Stink-** (emotional verstärkend): ~**besoffen** ⟨Adj.; o. Steig.⟩ (derb): *stark betrunken;* ~**faul** ⟨Adj.; o. Steig.; nicht adv.⟩ (salopp): *sehr faul;* ~**fein** ⟨Adj.; o.

Steig.⟩ (salopp): *äußerst fein, vornehm;* ∼**langweilig** ⟨Adj.; o. Steig.⟩ (salopp): *äußerst langweilig;* ∼**laune,** die (salopp): *sehr schlechte Laune;* ∼**normal** ⟨Adj.; o. Steig.⟩ (salopp): *ganz normal* (1 b); ∼**reich** ⟨Adj.; o. Steig.; nicht adv.⟩ (salopp): *sehr reich;* ∼**sauer** ⟨Adj.; o. Steig.; nicht attr.⟩ (salopp): *sehr sauer* (3 b); ∼**vornehm** ⟨Adj.; o. Steig.; nicht adv.⟩ (salopp): *äußerst vornehm:* ein -es Hotel; -e Leute; ∼**wut,** die (salopp): *große Wut:* eine S. auf jmdn. haben; er hat eine S. im Leibe; dazu: ∼**wütend** ⟨Adj.; o. Steig.; nicht adv.⟩ (salopp): *sehr wütend.*
¹**Stinkadores** [ʃtɪŋka'do:rɛs], die; -, - [mit span. Endung scherzh. geb. zu ↑stinken] (ugs. scherzh.): *schlechte, die Luft verpestende Zigarre;* ²**Stinkadores** [-], der; -, - (ugs. scherzh.): *stark u. unangenehm riechender Käse;* **stinken** ['ʃtɪŋkn] ⟨st. V.; hat⟩ [mhd. stinken, ahd. stincan]: **1.** (abwertend) *üblen Geruch von sich geben:* Karbid, Jauche stinkt; aus dem Mund s.; nach Fusel, Knoblauch s. *(deren üblen Geruch von sich geben);* stinkende Abgase; ⟨auch unpers.:⟩ es stank nach Chemikalien, wie faule Eier. **2.** (ugs.) *eine negative Eigenschaft in hohem Grade besitzen:* er stinkt vor Faulheit!; Ihr stinkt vor Selbstgerechtigkeit, ihr Pharisäer (Remarque, Obelisk 142). **3.** (ugs.) *eine bestimmte Vermutung, einen Verdacht nahelegen:* das stinkt nach Verrat; Etwas im Menschen stank nach Aberglauben (A. Zweig, Grischa 336); nach Geld s. *(sehr reich sein);* die Sache/⟨unpers.:⟩ es stinkt *(die Sache erscheint verdächtig);* an dieser Sache stinkt etwas *(stimmt etwas nicht, ist etwas nicht in Ordnung).* **4.** (salopp) jmds. *Mißfallen, Widerwillen erregen, so daß die betreffende Person die Lust verliert:* die Arbeit stinkt mir; ⟨auch unpers.:⟩ mir stinkt's; ⟨Abl.:⟩ **Stinker,** der; -s, - (salopp abwertend): **1.** *jmd., der stinkt* (1). **2.** *jmd., der durch etw. das Mißfallen des Sprechers hervorruft:* Lauter reiche S. (Fels, Sünden 54); er ist ein reaktionärer S.; **stinkig** ['ʃtɪŋkɪç] ⟨Adj.; nicht adv.⟩ [spätmhd. stinkic] (salopp abwertend): **1.** *in belästigender Weise stinkend:* eine -e Zigarre. **2.** *durch seine Art das Mißfallen des Sprechers hervorrufend; übel, widerwärtig:* eine -e Sache; -e Parolen; ein -er Spießer, Nörgler.
Stint [ʃtɪnt], der; -[e]s, -e (dem Niederd. < mniederd. stint, wohl eigtl. = „Kurzer, Gestutzter"]: **1.** *kleiner, silberglänzender, einem Hering ähnlicher Lachsfisch, der bes. als Futtermittel u. zur Trangewinnung verwendet wird.* **2.** (nordd.) *Junge, junger Mensch:* Ein Bengel ..., den die -e untergeben Störtebeker nannten (Grass, Katz 109); * **sich freuen wie ein S.** *(vor naiver Freude außer sich sein).*
Stipendiat [ʃtipɛn'dia:t], der; -en, -en: *jmd., der ein Stipendium erhält, mit Hilfe eines Stipendiums Forschung betreibt o. ä.*
Stipendien-: ∼**antrag,** der; ∼**geld,** das; ∼**vergabe,** die.
Stipendist [...'dɪst], der; -en, -en (bayr., österr.): sww. ↑Stipendiat; **Stipendium** [ʃti'pɛndjʊm], das; -s, ...ien [...jən; lat. stipendium = Steuer; Sold; Unterstützung, zu: stips = Geldbetrag u. pendere = (zu)wägen]: *Studenten, jungen Wissenschaftlern, Künstlern von Universitäten o. ä. gewährte Unterstützung zur Finanzierung eines Studium, Forschungsvorhaben, künstlerischen Arbeiten:* ein S. beantragen, erhalten; ein S. geben, gewähren.
Stipp [ʃtɪp], der; -[e]s, -e: **1.** ↑Stippe. **2.** * **auf den S.** (landsch., bes. nordd.; *sofort);* ⟨Zus.:⟩ **Stippbesuch,** der; -[e]s, -e (landsch., bes. nordd.): sww. ↑Stippvisite; **Stippe** ['ʃtɪpə], die; -, -n [mniederd. stip(pe) = Punkt, Stich, zu ↑stippen] (landsch., bes. nordd.): **1.** *aus ausgebratenem Speck mit Mehl u. Wasser bzw. Milch od. mit Essig, Zwiebeln, Quark o. ä. zubereitete breiige Soße.* **2.** *Pustel;* **stippen** ['ʃtɪpn] ⟨sw. V.; hat⟩ [mniederd. stippen, Nebenf. von ↑¹steppen] (landsch., bes. nordd.): **1. a)** *kurz eintauchen, eintunken:* hartes Gebäck, Zwieback, Kuchen in den Kaffee s.; ⟨auch o. Akk.-Obj.:⟩ Er stippte *(tunkte)* mit dem Löffel in seinen tiefen Teller (Sebastian, Krankenhaus 139); **b)** *stippend* (1 a) etw. herausholen: sie stippte das Fett mit einem Stück Brot aus der Pfanne. **2. a)** jmdn., etw. *leicht [an]stoßen; [an]tippen:* jmdn. an der Schulter s.; **b)** *mit etw. leicht stoßen:* gegen etwas, Arm s.; er stippte mit einem Stock nach dem Maulwurf; **c)** *leicht [an]stoßend rücken:* Meisgeier stippte sich die Mütze aus der Stirn (Apitz, Wölfe 370); **stippig** ['ʃtɪpɪç] ⟨Adj.; nicht adv.⟩: **1.** *(von Kernobst) [rundliche, graugrüne bis bräunliche Flecke auf der Schale u. darunter] braune Verfärbungen im Fruchtfleisch aufweisend:* der Apfel ist s. **2.** (landsch.) *mit Pusteln besetzt;* ⟨Abl.:⟩ **Stippigkeit,** die; -: **1.** *(von Kernobst) stippige*

Beschaffenheit. **2.** (landsch.) *das Stippigsein* (2); **Stippvisite,** die; -, -n (ugs.): *kurzer Besuch:* [bei jmdm.] eine S. machen.
Stipulation [stipula'tsjo:n, auch: ʃt...], die; -, -en [lat. stipulātio, zu: stipulāri, ↑stipulieren] (jur., Kaufmannsspr.): *vertragliche Abmachung; Übereinkunft;* **stipulieren** [stipu-'li:rən, auch: ʃt...] ⟨sw. V.; hat⟩ [lat. stipulāri = sich etw. förmlich zusagen lassen]: **1.** (jur., Kaufmannsspr.) *vertraglich vereinbaren, übereinkommen.* **2.** (bildungsspr.) *festsetzen:* vage Termini definitorisch s.; ⟨Abl.:⟩ **Stipulierung,** die; -, -en.
stirb [ʃtɪrp], **stirbst, stirbt** [ʃtɪrp(s)t]: ↑sterben.
Stirn [ʃtɪrn], (geh.:) **Stirne** ['ʃtɪrn(ə)], die; -, ...nen [mhd. stirn(e), ahd. stirna, eigtl. = ausgebreitete Fläche]: **1.** *(beim Menschen u. bei anderen Wirbeltieren) Gesichtspartie, [sich vorwölbender] Teil des Vorderkopfes über den Augen u. zwischen den Schläfen:* eine hohe, niedrige, flache, breite, gewölbte, fliehende, glatte, zerfurchte Stirn; seine Stirn war fieberheiß, verfinsterte sich, umwölkte sich; die Stirn in Falten ziehen, legen; dem Kranken die Stirn kühlen; sich die Stirn wischen, trocknen, kühlen; er hat eine hohe Stirn (verhüll. scherzh.; *eine Glatze);* über jmdn., etw. die Stirn runzeln *(etw. an jmdm. mißbilligen, es [moralisch] beanstanden);* die Stirn greifen, tippen; die Schweißtropfen, Schweißperlen standen ihm auf der Stirn; sich das Haar aus der Stirn kämmen; niemand konnte ihm ansehen, was hinter seiner Stirn vorging *(was er dachte);* er hatte den Hut in die Stirn gezogen, gedrückt; das Haar fällt ihm in die Stirn; etw. mit gefurchter, sorgenvoller Stirn lesen; sich den Schweiß von der Stirn wischen; der Schweiß lief ihm [in Bächen], rann ihm von der Stirn; sich mit der [flachen] Hand vor die Stirn schlagen (als Ausdruck, daß man etw. falsch gemacht, nicht bedacht hat); * **jmdm., einer Sache die Stirn bieten** *(jmdm., einer Sache furchtlos entgegentreten);* **die Stirn haben, etw. zu tun** *(die Unverschämtheit, Dreistigkeit besitzen, etw. zu tun);* **sich** ⟨Dativ⟩ **an die Stirn fassen/greifen** (ugs.; ↑Kopf 1); **jmdm. an der/auf der Stirn geschrieben stehen** *(deutlich an jmds. Gesicht abzulesen, jmdm. sogleich anzumerken sein);* **jmdm. etw. an der Stirn ablesen** *(an seinem Gesicht merken, was in ihm vorgeht, was er denkt);* **mit eiserner Stirn** (1. *unerschütterlich:* mit eiserner Stirn standhalten; nach Jes. 48, 4. **2.** *dreist, unverschämt:* mit eiserner Stirn leugnen). **2.** (Geol.) *unterster Rand einer Gletscherzunge.* **stirn-, Stirn-:** ∼**band,** die: *Schlagader an der Schläfe;* ∼**band,** das ⟨Pl. -bänder⟩: *um die Stirn [als Schmuck] getragenes* ¹**Band** (I, 1); ∼**bein,** das (Anat.): *(aus zwei Schädelknochen zu einem einheitlichen Knochen verwachsener) vorderer Teil des Schädeldachs als knöcherne Grundlage der Stirn;* ∼**binde,** die; ∼**band;** ∼**falte,** die: *Hautfalte auf der Stirn;* ∼**falte,** die (bes. Fachspr.): etw. ↑∼seite; ∼**glatze,** die: *(bei Männern) Glatze oberhalb der Stirn;* ∼**haar,** das: *Haar oberhalb der Stirn;* ∼**höhle,** die: *im Innern des Stirnbeins gelegene, in den mittleren Nasengang mündende Nebenhöhle,* dazu: ∼**höhlenentzündung,** die, ∼**höhlenkatarrh,** der; ∼**höhlenvereiterung,** die; ∼**joch,** das: *auf der Stirn aufliegendes Joch* (1); ∼**locke,** die: *in die Stirn fallende Locke;* ∼**mauer,** die (Archit.): sww. ↑Schildmauer; ∼**naht,** die ⟨Anat.⟩: *Schädelnaht zwischen beiden Schädelknochen;* ∼**rad,** das (Technik): *zylindrisches Zahnrad mit axial stehenden Zähnen;* ∼**reif,** der ⟨geh.⟩; ∼**band;** ∼**riemen,** der: *über der Stirn des Pferdes liegender Riemen des Geschirrs* (2); ∼**runzeln,** das; -s: *mißbilligende, oft moralische Äußerungen riefen S. hervor;* ∼**runzelnd** ⟨Adj.; o. Steig.; nicht präd.⟩: *[mißbilligend] die Stirn runzelnd:* s. etw. schreiben lassen; ∼**satz,** der (Sprachw.): *Satz, der mit dem finiten Verb eingeleitet wird;* vgl. Kernsatz (3), Spannsatz; ∼**seite,** die: *Vorderseite, Front[seite]:* die S. eines Gebäudes; Raumes, Tisches; ∼**wand,** die ↑∼seite; ∼**wunde,** die.
Stirne: ↑Stirn.
Stoa ['sto:a, auch: 'ʃto:a], die; -, Stoen ['sto:ən, auch: 'ʃt...; griech. Stoá, auch zu stoá poikílē, einer mit Bildern geschmückten Säulenhalle im antiken Athen, von der aus Zenon von Kition (etwa 335–263 v. Chr.) gegründete Schule versammelte]: **1.** ⟨o. Pl.⟩ *griechische Philosophenschule von 300 v. Chr. bis 250 n. Chr., deren oberste Maxime der Ethik darin bestand, in Übereinstimmung mit sich selbst u. mit der Natur zu leben u. Neigungen u. Affekte als der Einsicht hinderlich zu bekämpfen.* **2.** (Kunstwiss.) *altgriechische Säulenhalle [in aufwendigem Stil].*
stob [ʃto:p], **stöbe** ['ʃtø:bə]: ↑stieben; **Stöberei** [ʃtø:bə'rai], die; -, -en: *ausführliches, lästiges Stöbern;* **Stöberhund**

['ʃtøːbɐ-], der; -[e]s, -e (Jägerspr.): *Jagdhund zum Aufstöbern des Wildes;* **stöbern** ['ʃtøːbɐn] ⟨sw. V.⟩ [1: Abl. von älter Stöber = Stöberhund, zu niederd. stöben = aufscheuchen; 2: Iterativbildung zu niederd. stöben = stieben; 3: wohl eigtl. = Staub aufwirbeln, zu ↑stöbern (2)]: **1.** (ugs.) *in einer Ansammlung u. dabei Unordnung entstehen lassend nach etw.*, (seltener:) *jmdm. suchen, [wühlend] herumsuchen* ⟨hat⟩: in alten Archiven s.; ein bißchen in Illustrierten s.; in Spermüll nach etw. s.; der Hund stöbert (Jägerspr.; *stöbert Wild auf*). **2.** (landsch.) **a)** ⟨unpers.⟩ *schneien* ⟨hat⟩: es begann zu s.; es hat richtig gestöbert; **b)** *in wirbelnder Bewegung wehen* ⟨hat⟩: einige feuchte Schneeflocken stöberten (Th. Mann, Krull 98); **c)** *stöbernd* (2 a) *irgendwohin wehen* ⟨ist⟩: draußen stöberte ein wilder Wind durch die Straßen (Lenz, Brot 158). **3.** (südd.) *gründlich saubermachen* ⟨hat⟩: ein Zimmer, den Speicher s.; ⟨auch ohne Akk.-Obj.:⟩ es muß doch jetzt bei uns gestöbert werden? (Katia Mann, Memoiren 101).

Stochastik [stoˈxastɪk, auch: ʃt...], die; - [griech. stochastikḗ (téchnē) = zum Erraten gehörend(e Kunst)] (Statistik): *Teilgebiet der Statistik, das sich mit der Untersuchung vom Zufall abhängiger Prozesse befaßt;* **stochastisch** ⟨Adj.; o. Steig.; nur attr.⟩ [griech. stochastikós = mutmaßend] (Statistik): *vom Zufall abhängig:* -e Vorgänge; die Auswertung -er Signale (Elektronik 12, 1971, 415).

Stocher ['ʃtɔxɐ], der; -s, -: *Gegenstand, Gerät zum Stochern;* **stochern** ['ʃtɔxɐn] ⟨sw. V.; hat⟩ [Iterativbildung zu veraltet stochen, mniederd. stöken = schüren, eigtl. = stoßen, stechen]: *mit einem [stangenförmigen, spitzen] Gegenstand, Gerät wiederholt in etw. stechen:* mit dem Feuerhaken in der Glut, in einem Zweig im Sand s.; mit einem Streichholz [nach Speiseresten] in den Zähnen s.; keinen Appetit haben und nur [mit der Gabel] im Essen s.

Stöchiometrie [støçio-, ʃt...], die; - [zu griech. stoicheḯa (Pl.) = Grundstoff u. ↑-metrie]: *Lehre von der mengenmäßigen Zusammensetzung chemischer Verbindungen u. der mathematischen Berechnung chemischer Umsetzungen;* ⟨Abl.:⟩ **stöchiometrisch** ⟨Adj.; o. Steig.; nicht präd.⟩.

¹**Stock** [ʃtɔk], der; -[e]s, Stöcke ['ʃtœkə; mhd., ahd. stoc = Baumstumpf, Knüppel; urspr. wahrsch. = abgeschlagener Stamm od. Ast]: **1. a)** ⟨Vkl. ↑Stöckchen⟩ *von einem Baum od. Strauch abgeschnittener, meist gewachsener dünner Ast [teil], der bes. als Stütze beim Gehen, zum Schlagen, Zeichengeben o. ä. benutzt wird:* ein langer, dünner, dicker, knotiger S.; [steif] wie ein S. *(in unnatürlich steifer Haltung)* dastehen; sich einen S. schneiden; den S. [als Erziehungsmittel] gebrauchen; den S. zu spüren bekommen *(Prügel bekommen);* er geht, als wenn er einen S. verschluckt hätte (scherzh.; *er hat einen sehr aufrechten u. dabei steifen Gang);* der alte Mann, der Patient mußte am S. *(Krückstock)* gehen; sich auf seinen S. *(Spazierstock)* stützen; mit einem S. in etw. herumrühren, stochern; jmdm. mit [s]einem S. drohen; er mußte mit dem S. *(Zeigestock)* die Nebenflüsse der Donau auf der Landkarte zeigen; der Dirigent klopfte mit dem S. *(Taktstock)* ab; *am S.* gehen (ugs.): 1. *in einer schlechten körperlichen Verfassung sein, sehr krank sein.* 2. *in einer schlechten finanziellen Lage sein; kein Geld haben);* **b)** kurz für ↑Skistock: einen S. verlieren; die Stöcke einsetzen. **2.** *Baumstumpf mit Wurzeln:* Stöcke roden; der Käufer des Holzes schlägt es selbst [vor dem Fällen; Mantel, Wald 60); **über S. und Stein* *(über alle Hindernisse des Erdbodens hinweg).* **3.** *staudenartige Pflanze [in bezug auf Stamm u. Hauptwurzel]:* bei den Rosen sind letzten Winter einige Stöcke erfroren; Ü am S. sind noch unreife Trauben. **4.** kurz für ↑Bienenstock. **5.** kurz für ↑Tierstock. **6.** *(im MA.) Gestell aus Holzblöcken od. Metall, in das ein Verurteilter an Händen, Füßen [u. Hals] eingeschlossen wurde:* im S. sitzen; jmdn. in den S. legen **7.** (landsch., bes. südd.) *dicker Holzklotz als Unterlage [zum Holzhacken].* **8.** (südd.) *Gebirgsmassiv.* **9.** (südd., österr.) kurz für ↑Opferstock. **10.** kurz für ↑Kartenstock; ²**Stock** [-], der; -[e]s, - (nur in Verbindung mit Zahlenangaben, sonst:) -werke [mhd. stoc, eigtl. = Balkenwerk]: *Geschoß (2), das höher liegt als das Erdgeschoß; Etage, Obergeschoß, Stockwerk:* sie wohnen einen S. tiefer; das Haus hat vier S., ist vier S. hoch; einen S. aufsetzen; in welchem S. wohnt ihr? ³**Stock** [-], der; -s, eigtl. stock, eigtl. = Klotz] (Wirtsch.): **a)** *Bestand an Waren; Vorrat, Warenlager:* ohne Kapitalstützung hätte man die gesamten -s zu niedrigen Preisen losschlagen müssen (Jacob, Kaffee 219); **b)** *Grundkapital, Kapitalbestand.*

¹**Stock-** (¹Stock, ²Stock): ~**ausschlag,** der (Forstw.): *aus einem ¹Stock (2) nach dem Fällen neu wachsender Trieb;* ~**degen,** das: Etagenbett; ~**degen,** der (früher): *Degen, der in einem Spazierstock o. ä. (als Scheide) steckte;* ~**ente,** die [wohl zu Stock in der alten Bed. „Baumstumpf, Ast", nach den häufigen Nistplätzen in ufernahen Gehölzen]: *Ente mit braunem Gefieder, beim Männchen dunkelgrünem Kopf, gelbem Schnabel, weißem Halsring u. rotbraunem Kropf;* ~**fisch,** der [wohl nach dem Trocknen auf Stangengerüsten]: **1.** *im Freien auf Holzgestellen getrockneter Dorsch o. ä.* **2.** (ugs. abwertend) *wenig lebhafter, in keiner Weise gesprächiger Mensch;* ~**haar,** das ⟨o. Pl.⟩: *aus mittellangen Grannenhaaren u. dichter Unterwolle gebildetes Haarkleid bestimmter Hunde (z. B. des Schäferhundes);* ~**haus,** das [zu ¹Stock (6)] (früher): *Gefängnis;* ~**hieb,** der: svw. ↑~schlag: jmdn. zu 25 -en verurteilen; ~**holz,** das: *Holz vom ¹Stock (2);* ~**krankheit,** die: *mit Stengelverdickung u. spärlichem Wuchs einhergehende Pflanzenkrankheit bestimmter Kulturpflanzen;* ~**laterne,** die: *an einem Stock befestigte u. getragene Papierlaterne;* ~**locke,** die [das Haar wurde über einen Stock gewickelt]: *früher für* ↑Korkenzieherlocke; ~**maß,** das (Landw.): *(von Haustieren) mit dem Meßstock gemessene Körpermaß, bes. der größten Rumpfhöhe;* ~**meister,** der [zu ↑¹Stock (6)] (früher): *Gefängniswärter; Profos;* ~**prügel** ⟨Pl.⟩ (früher): *Stockschläge;* ~**puppe,** die: *an einem Stock befestigte Puppe eines Puppentheaters; Stabpuppe;* ~**rose,** die: *Malve;* ~**schirm,** der: **a)** *Spazierstock mit eingearbeitetem Regenschirm;* **b)** *in die Länge nicht zusammenschiebbarer [Regen]schirm;* ~**schlag,** der: *Schlag mit einem Stock;* ~**schwämmchen,** das: *auf ¹Stöcken (2) in Büscheln wachsender, eßbarer Pilz mit hautartigem Ring, bräunlichgelbem Hut u. zimtbraunen Lamellen;* ~**spitze,** die: *[mit Metall beschlagene] Spitze eines Spazierstocks;* ~**uhr,** die (österr. veraltet): *Standuhr;* ~**werk,** das: **1.** svw. ↑²Stock: die oberen -e brannte aus. **2.** (Bergmannsspr.) *Gesamtheit aller in einer Ebene gelegenen Grubenbaue,* zu 1: ~**werkbett,** das: svw. ↑~bett; ~**zahn,** der (südd., österr., schweiz.): *Backenzahn.*

²**stock-,** ²**Stock-** (zu ↑¹Stock (7)] (emotional verstärkend; nur in Verbindung mit Adj.; o. Steig.; nicht adv.): ~**besoffen** (derb), ~**betrunken** (ugs.): *stark betrunken;* ~**blind** (ugs.): *nicht das geringste Sehvermögen besitzend:* Ü er geht s. durchs Leben; ~**dumm** (ugs. abwertend): *äußerst dumm* (1 a); ~**dunkel,** ~**duster,** ~**finster** (ugs.): *völlig dunkel* (1 a); ~**fremd** (3 a): *völlig fremd;* ~**heiser** (ugs.): *völlig heiser;* ~**katholisch** (ugs.): *durch u. durch katholisch, vom Katholizismus geprägt;* ~**konservativ** (ugs.): *äußerst konservativ* (1 a, 2); ~**normal** (ugs.): *ganz normal* (1 b); ~**nüchtern** (1); ~**sauer** ⟨Adj.⟩ (salopp): *äußerst sauer* (3 b); ~**steif** (ugs.): *von, in sehr gerade u. dabei steifer Haltung:* ein er Gang; s. dasitzen, daliegen, vor dem Mikrophon stehen; Ü daß er sich bei diesen -en Hamburgern nicht warm werden konnte (Prodöhl, Tod 91); ~**still** (landsch.): *so still, daß nicht das geringste Laut zu hören ist;* ~**stumm** (ugs.): **a)** *nicht das geringste Sprechvermögen besitzend;* **b)** *kein Wort sagend;* ~**taub** (ugs.): *nicht das geringste Hörvermögen besitzend;* ~**voll** (salopp): svw. ↑~betrunken.

²**stock-,** ²**Stock-** (vom Wurzelbereich ausgehende) *Pilzerkrankung des Kernholzes lebender Bäume;* ~**fleck,** der: *durch Schimmelpilze auf Textilien, Papier, Holz entstehender heller, bräunlicher od. graaschwarzer, muffig riechender Fleck,* dazu: ~**fleckig** ⟨Adj.; nicht adv.⟩: *Stockflecke aufweisend;* ~**punkt,** der (Chemie): *Temperatur, bei der eine flüssige Substanz so zähflüssig wird, daß sie aufhört zu fließen;* ~**schnupfen,** der: *Schnupfen mit starker Schwellung der Nasenschleimhaut, bei dem die Atmung durch die Nase sehr behindert ist.*

Stock-Car ['stɔk 'kaː], der; -s, -s [engl.-amerik. stock car, aus: stock = Serien- u. car = Wagen] (Automobilsport): *mit starkem Motor ausgestatteter, sich äußerlich oft nicht von Serienfahrzeugen unterscheidender Wagen, mit dem auf geschlossenen Rennstrecken Rennen gefahren werden;* ⟨Zus.:⟩ **Stock-Car-Rennen,** das.

Stöckchen ['ʃtœkçən], das; -s, -: ↑¹Stock (1 a), **Stöcke:** Pl. von ↑¹Stock; ¹**Stöckel** ['ʃtœkl], der; -s, - (ugs.): kurz für ↑Stöckelschuh; ²**Stöckel** [-], das; -s, - (österr.): *Nebengebäude;* **Stöckelabsatz,** der; ~..satzes, ~..absätze: *hoher, spitzer Absatz (bes. an Pumps);* **stöckeln** ['ʃtœkl̩n] ⟨sw. V.; ist⟩ (ugs.):

auf Stöckelabsätzen in kleinen Schritten ruckartig u. steif gehen: über den Flur, durchs Büro s.; **Stöckelschuh,** der; -[e]s, -e: *Schuh mit Stöckelabsatz;* **stocken** [ˈʃtɔkṇ] ⟨sw. V.⟩ [urspr. = gerinnen, wohl zu ↑¹Stock, eigtl. = steif wie ein Stock werden; 3: eigtl. = unter der Einwirkung stockender Dünste faulen]: **1.** ⟨hat⟩ **a)** *(von Körperfunktionen o. ä.) [vorübergehend] stillstehen, aussetzen:* jmdm. stockt der Atem, der Puls, das Herz [vor Entsetzen]; das Blut stockte ihm in den Adern; **b)** *nicht zügig weitergehen; in seinem normalen Ablauf zeitweise unterbrochen sein:* der Verkehr, das Gespräch stockte; die Geschäfte stockten; die Unterhaltung, Produktion, Fahrt stockte immer wieder; die Feder stockte ihm *(er konnte nicht weiterschreiben);* die Antwort kam stockend *(zögernd);* ⟨subst.:⟩ die Arbeiten gerieten ins Stocken. **2.** *im Sprechen, in einer Bewegung, Tätigkeit aus Angst o. ä. innehalten* ⟨hat⟩: sie stockte in ihrer Erzählung, beim Lesen, beim Gedichtaufsagen [kein einziges Mal]; die Menschen auf den Straßen stockten im Schritt und wandten sich um; stockend etw. fragen, jmdm. etw. eröffnen; er sprach ein wenig stockend *(nicht flüssig).* **3.** (landsch., bes. südd., österr., schweiz.) gerinnen, *dickflüssig, sauer (1 b) werden* ⟨hat/ist⟩: die Milch stockt, hat/ist gestockt; Morgen werden sie bleich ... sein und ihr Blut gestockt (Remarque, Westen 91). **4.** *Stockflecke bekommen* ⟨hat⟩: die alten Bücher haben gestockt; **Stökker** [ˈʃtœkɐ], der; -s, - [nach der länglichen, dünnen Körperform]: *in Schwärmen vorkommender, barschartiger, an Seiten u. Bauch silberglänzender, auf dem Rücken blaugrauer bis grünlicher Fisch, der als Speisefisch geschätzt wird;* **Stockerl** [ˈʃtɔkɐl], das; -s, -[n] (südd., österr.): *Hocker;* **stockig** [ˈʃtɔkɪç] ⟨Adj.; nicht adv.⟩ [1: zu ↑stocken (3); 2: zu ↑stocken (4); 3: eigtl. = steif wie ein ¹Stock]: **1.** ¹**muffig:** s. riechendes Obst. **2.** *stockfleckig:* -e Kartoffeln; -e, alte Bücher; ein s. gewordenes Laken. **3.** (landsch.) *verstockt:* sei doch nicht so s.!; **-stöckig** [-ʃtœkɪç; zu ↑²Stock] in Zusb., z. B. achtstöckig *(mit acht Stockwerken);* **Stokkung,** die; -, -en: *das Stocken (1–3).*

Stoff [ʃtɔf], der; -[e]s, -e [wohl über das Niederl. aus afrz. estoffe (= frz. étoffe) = Gewebe; Tuch, Zeug, zu: estoffer (= frz. étoffer) = mit etw. versehen; ausstaffieren]: **1. a)** *aus Garn gewebtes, gewirktes, gestricktes, in Bahnen aufgerollt in den Handel kommendes Erzeugnis, das bes. für Kleidung, [Haushalts]wäsche u. Innenausstattung verarbeitet wird:* [rein]wollener, [rein]seidener S.; ein leichter, schwerer, dicker, knitterfreier, weicher, derber, karierter, gestreifter, gemusterter S.; ein S. aus Baumwolle; S. liegt doppelt breit *(ist im Ggs. zum einfach liegenden der Länge nach in der Mitte einmal gefaltet u. dann zu einem Ballen aufgerollt worden);* einen S. bedrucken, zuschneiden; etw. mit S. auskleiden, bespannen, überziehen. **2. a)** *in chemisch einheitlicher Form vorliegende, durch charakteristische physikalische u. chemische Eigenschaften gekennzeichnete Materie; Substanz:* pflanzliche, synthetische, mineralische, wasserlösliche, kleinmolekulare, radioaktive, körpereigene -e; etw. absondern; Ü aus einem anderen, aus dem gleichen, aus härterem, edlerem S. gemacht, gebildet sein *(von anderer, von gleicher usw. Art sein);* **b)** ⟨o. Pl.⟩ (Philos.) *Materie* (2 a), *Hyle.* **3.** ⟨Pl. ungebr.⟩ (salopp) **a)** *Alkohol:* unser S. geht aus; neuen S. aus dem Keller holen; **b)** *Rauschgift:* jmdm. S. verschaffen; mit S. schieben. **4. a)** *etw., was [als Folge von Ereignissen, in Form von Daten, Fakten] die thematische Grundlage für künstlerische Gestaltung, wissenschaftliche Darstellung, Behandlung abgibt:* ein erzählerischer, dramatischer, frei erfundener, wissenschaftlicher S.; der S. für eine/(selten:) zu einer Tragödie; als S. für ein Buch dienen; einen S. gestalten, bearbeiten, verfilmen; S. für einen neuen Roman sammeln; einen S. *(Unterrichtsstoff)* in der Schule durchnehmen; die Anordnung, Gliederung des -es; das Buch verschafft dem Studenten eine gute Übersicht über die Fülle des -es; **b)** *etw., worüber man nachdenken, nachdenken, sich unterhalten kann:* eine S. *(Gesprächsstoff)* ging einem Stoff so schnell aus; einer Illustrierten S. liefern; jmdm. viel S. zum Nachdenken geben.

stoff-, Stoff-: ~**abschnitt,** der; ⟨Coupon (3); ~**bahn,** die: *Bahn* (4) *eines Stoffes* (1); ~**ballen,** der: *zu einem Ballen aufgerollte Stoffbahn;* ~**druck,** der ⟨o. Pl.⟩: *Druckverfahren, bei dem Farben auf Stoff aufgebracht werden;* ~**fetzen** (nicht getrennt: Stofffetzen; ugs. getrennt: Stoff-Fetzen), die; *Fülle von zu bewältigendem Lehr-, Unterrichtsstoff;*

~**gebiet,** das: *einen bestimmten Lehrstoff umfassendes Gebiet;* ~**gemisch,** das: svw. ↑Gemisch (1); ~**huberei** [-hu:bəˈraɪ], die; - [vgl. Geschäftlhuberei] (abwertend): *vordergründiges Aussein auf den Stoff* (4 a), *auf eine pure Stoffsammlung;* ~**hülle,** die; ~**muster,** das: **1.** *Muster* (3) *auf einem Stoff* (1). **2.** *Muster* (4) *eines Stoffes* (1); ~**plan,** der: *Plan hinsichtlich des Lehrstoffes, Unterrichtsstoffes;* ~**probe,** die: vgl. ~muster (2); ~**puppe,** die: *Puppe* (1 a) *aus textilem Material;* ~**rest,** der: *Rest eines Stoffballens o. d. beim Zuschneiden übriggebliebenes einzelnes Stück Stoff* (1); ~**sammlung,** die: *Sammlung von Stoff* (4 a); ~**serviette,** die: *Serviette aus Stoff* (1); ~**streifen,** der; ~**tapete,** die: *Tapete aus textilem Material;* ~**tier,** das: vgl. ~puppe; ~**wechsel,** der ⟨Pl. selten⟩: *biochemische Vorgänge in einem lebenden Organismus, bei denen dieser zur Aufrechterhaltung seiner Funktionen Stoffe aufnimmt, chemisch umsetzt u. abbaut; Metabolismus,* dazu: ~**wechselbedingt** ⟨Adj.; o. Steig.⟩: -e Schwankungen, ~**wechselkrankheit,** die: *auf Störungen des Stoffwechsels beruhende Krankheit* (z. B. Gicht); ~**wechselprodukt,** das ⟨meist Pl.⟩.

Stoffel [ˈʃtɔfl̩], der; -s, - [eigtl. = Kosef. des m. Vorn. Christoph (die Legendengestalt wandelte sich im Volksglauben von einer riesigen zu einer ungeschlachten Gestalt)] (ugs. abwertend): *ungehobelte, etwas tölpelhafte männliche Person;* ⟨Abl.:⟩ **stoffelig,** stofflig [ˈʃtɔf(ə)lɪç] ⟨Adj.; nicht adv.⟩ (ugs. abwertend): *ungehobelt, tölpelhaft* ⟨Adj.; nicht adv.⟩. **stofflich** ⟨Adj.; o. Steig.; nicht präd.⟩: *den Stoff* (1, 2, 4 a) *betreffend:* ⟨Abl.:⟩ **Stofflichkeit,** die; - [zu ↑Stoff (2 b)]. **stofflig:** ↑stoffelig. **stöhle** [ˈʃtøːlə]: ↑stehlen. **stöhnen** [ˈʃtøːnən] ⟨sw. V.; hat⟩ [mhd. (md.), mniederd. stenen = mühsam atmen, ächzen]: **a)** *gewöhnlich bei Schmerzen, plötzlicher, starker seelischer Belastung mit einem tiefen, langgezogenen Laut schwer ausatmen:* laut, leise, wohlig vor Schmerz, Anstrengung, Wohlbehagen s.; laut stöhnend aufrichten; ⟨subst.:⟩ ein ächzendes Stöhnen vernehmen lassen; Ü (geh.:) der Wind stöhnte im Geäst; alle stöhnen unter der Hitze *(leiden darunter u. klagen darüber);* **b)** *stöhnend (a) äußern:* „Die reinste Fron“, stöhnte ein Assistent (Menzel, Herren 115). **stoi!** [ʃtɔy; russ. stoi!, Imperativ 2. Pers. Sg. von: stoj = stehenbleiben]: *halt!* **Stoiker** [ˈʃtoːikɐ], auch: 'st...], der; -s, - [lat. Stoïcus < griech. Stōïkós, zu: stōïkós = stoisch (1), eigtl. = zur Halle gehörig, zu: stoá, ↑Stoa]: **1.** *Angehöriger der Stoa* (1). **2.** *Vertreter des Stoizismus* (1). **2.** (bildungsspr.) *Mensch von stoischer Haltung:* der neue Trainer ist ein S.; **stoisch** [ˈʃtoːɪʃ, auch: 'st...] ⟨Adj.⟩ [spätmhd. stoysch < lat. stōïcus = stoisch (1) < griech. stōïkós, ↑Stoiker]: **1.** ⟨o. Steig.; nicht adv.⟩ **a)** *die Stoa* (1) *betreffend, dazu gehörig;* -e Philosophie; **b)** *den Stoizismus betreffend, dazu gehörend.* **2.** (bildungsspr.) *dem stoischen* (1) *Ideal entsprechend unerschütterlich; gleichmütig, gelassen:* eine -e Haltung, Ruhe, Gelassenheit; er ertrug alles s., mit -em Gleichmut; **Stoizismus** [ʃtɔiˈtsɪsmʊs, auch: 'st...], der; - [vgl. frz. stoïcisme]: **1.** *von der Stoa* (1) *ausgehende Philosophie u. Geisteshaltung, die bes. durch Gelassenheit, Freiheit von Neigungen u. Affekten, durch Rationalismus gekennzeichnet ist.* **2.** (bildungsspr.) *unerschütterliche, gelassene Haltung, Gleichmut.* **Stola** [ˈʃtoːla], die; -, ...len [(3: mhd. stôl[e], ahd. stola < lat. stola < griech. stolḗ = Rüstung, Kleidung]: **1.** *über einem Kleid o. ä. getragenes, breites, schalartiges Gebilde, das um Schultern u. Arme gelegen wird:* eine S. aus Pelz tragen. **2.** *über der Tunika getragenes, langes Gewand der römischen Matrone, das aus einem breiten S., in Falten um den Körper drapierten u. von Spangen zusammengehalten Stoffstreifen bestand.* **3.** (bes. kath. Kirche) *von Priester u. Diakon getragener Teil der liturgischen Bekleidung in Form eines schmalen, mit Ornamenten versehenen Stoffstreifens;* **Stolgebühren** [ˈʃtoːl-, 'st...] ⟨Pl.⟩ (kath. Kirche): *Abgaben für bestimmte Amtshandlungen eines Geistlichen (Taufe, Trauung u. a.).* **Stolle** [ˈʃtɔlə], die; -, -n [mhd. stolle, ahd. stollo, eigtl. = Pfosten, Stütze, wohl zu ↑stellen]: *länglich geformtes Gebäck aus Hefeteig mit Rosinen, Mandeln, Zitronat u. Gewürzen, das bes. zur Weihnachtszeit gebacken wird;* **Stollen** [ˈʃtɔlən], der; -s, - [↑Stolle; 2 b: schon mhd., vermutl. nach der Abstützung mit Pfosten; 4: die zweite Hälfte „stützt“ den Abgesang]: **1.** svw. ↑Stolle. **2. a)** *unterirdischer Gang;* einen S. anlegen, ausmauern; in einen S. treiben; in den

Fels; **b)** (Bergbau) *leicht ansteigender, von einem Hang in den Berg vorgetriebener Grubenbau:* einen S. vortreiben, absteifen. **3. a)** *hochstehender, zapfenförmiger Teil des Hufeisens, der ein Ausgleiten verhindern soll;* **b)** *rundes Klötzchen, stöpselförmiger Teil aus Leichtmetall, Leder o. ä. an der Sohle von Sportschuhen, der ein Ausgleiten verhindern soll:* neue S. einschrauben; die S. wechseln. **4.** (Verslehre) *im Meistersang eine der beiden gleichgebauten Strophen des Aufgesangs;* ⟨Zus. zu 2 b:⟩ **Stollenbau**, der ⟨o. Pl.⟩: **1.** *das Vortreiben eines Stollens.* **2.** *Abbau* (6 a) *in Stollen.*

Stolper [ˈʃtɔlpɐ], der; -s, - (ostmd.): *Fehltritt* (a); **Stolperdraht**, der; -[e]s, ...drähte: *(als Hindernis) knapp über dem Erdboden gespannter Draht, über den zu Fuß Gehende stolpern sollen;* **stolpern** [ˈʃtɔlpɐn] ⟨sw. V.; ist⟩ [Iterativbildung zu gleichbed. älter stolpen, stölpen]: **1. a)** *beim Gehen, Laufen mit dem Fuß an eine Unebenheit, ein Hindernis stoßen, dadurch den festen Halt verlieren u. in die Richtung zu fallen drohen, in die man sich bewegt:* das Kind stolperte und fiel hin; sie stolperte, konnte sich aber gerade noch auffangen; über eine Baumwurzel, jmds. ausgestreckte Beine s.; über seine eigenen Füße *(mit einem Fuß über den andern)* s.; **b)** *sich stolpernd* (1 a)*, ungeschickt, mit ungleichmäßigen Schritten irgendwohin bewegen:* über die Schwelle s.; sie stolperten durch die Dunkelheit; Ü Er stolperte von Entschluß zu Entschluß (Frisch, Stiller 272). **2. a)** *über jmdn., etw. zu Fall kommen:* über eine Affäre, einen Paragraphen s.; **b)** *etw. nicht verstehen u. dabei hängenbleiben* (1 b)*; an etw. Anstoß nehmen:* über einen Fachausdruck, eine Bemerkung, über jede Kleinigkeit s.; **c)** (ugs.) *jmdm. unvermutet begegnen, auf jmdn. stoßen:* im Urlaub stolperte er über eine alte Bekannte.

stolz [ʃtɔlts] ⟨Adj.; -er, -este⟩ [mhd. stolz = prächtig; hochgemut, spätahd. stolz = hochmütig, urspr. wohl = steil aufgerichtet]: **1. a)** *von Selbstbewußtsein u. Freude über einen Besitz, eine [eigene] Leistung erfüllt u. ein entsprechendes Gefühl zum Ausdruck bringend od. hervorrufend:* die -en Eltern; der -e Vater; eine -e Frau; mit -er Freude; das war der -este Augenblick seines Lebens; auf einen Erfolg, auf seine Kinder s. sein; sie ist s., daß sie ihr Ziel erreicht hat; Stolz wehte die Flagge ... vom Mast (Lentz, Muckefuck 19); s. wie ein Pfau/wie ein Spanier *(in sehr aufrechter Haltung, selbstsicher u. hochgestimmt)* ging er an uns vorbei; **b)** *in seinem Selbstbewußtsein überheblich u. abweisend:* ein -es Weib; er war zu s., um Hilfe anzunehmen; warum so s.? (Frage an jmdn., wenn er nicht grüßt) od. einen Gruß nicht erwidert). **2.** ⟨nur attr.⟩ **a)** *imposant, stattlich:* ein -es Gebäude, Schloß, Schiff; **b)** (ugs.) *(von einer Summe o. ä.) beträchtlich; als ziemlich hoch empfunden:* ein -er Preis; das Grundstück kostete die -e Summe von einer Million; **Stolz** [-], der; -es [zu ↑stolz]: **a)** *ausgeprägtes, jmdm. von Natur mitgegebenes Selbstwertgefühl:* natürlicher, unbändiger, maßloser, hochmütiger, beleidigter S.; sein [männlicher] S. verbietet ihm das; jmds. S. verletzen, brechen; einen gewissen S. besitzen; [auch] seinen S. haben *(sich seinerseits nicht zu etw. bereit finden, hergeben);* überhaupt keinen S. haben, besitzen *(sich nicht zu schade für etw. sein);* seinen [ganzen] S. an etw. setzen *(sich unter allen Umständen etw. bemühen);* ein üppiges Abendmahl zu bereiten, ... dahinein legt die Loni ihren S. (Fr. Wolf, Zwei 60); seinen S. in etw. sehen; sich in seinem S. gekränkt fühlen; **b)** *Selbstbewußtsein u. Freude über einen Besitz, eine [eigene] Leistung:* in ihm regte sich väterlicher, berechtigter S. auf seinen Sohn; jmds. [ganzer] S. sein, [ganzes] S. ausmachen *(das sein, darstellen, worauf jmd. besonders stolz ist);* aus falschem S. *(Stolz am falschen Platz)* etw. ablehnen; eine erfüllt jmdn. mit S.; etw. mit, voller S. empfinden, verkünden; von S. geschwellt, gebläht sein; ⟨Zus.:⟩ **stolzgeschwellt** ⟨Adj.; -er, -este Steig. ungebr.; nicht adv.⟩: *von Stolz geschwellt:* mit -er Brust blickte er in die Runde; **stolzieren** [ʃtɔlˈtsiːrən] ⟨sw. V.; ist⟩ [mhd. stolzieren (stolzen) = stolz sein od. gehen]: *sich sehr wichtig nehmend einhergehen, gravitätisch irgendwohin gehen:* auf der Promenade auf und ab s.; er stolzierte wie ein Hahn, Gockel, unterm Vivat der Gäste stolzierte das Paar ... in den Saal (Zuckmayer, Fastnachtsbeichte 30).

Stoma [ˈstoːma, ˈʃt...], das; -s, -ta [griech. stóma (Gen.: stómatos) = Mund]: **1.** (Med., Zool.) *Mundöffnung.* **2.** (Bot.) *Spaltöffnung des Pflanzenblatts;* **stomachal** [stoma-ˈxaːl, ʃt...] ⟨Adj.; o. Steig.⟩ [zu griech. stómachos = Mündung; Magen] (Med.): *durch den Magen gehend; aus dem*

Magen kommend; den Magen betreffend; **Stomachikum** [stoˈmaxikʊm, ʃt...], das; -s, ...ka] (Med.): *Mittel, das den Appetit anregt u. die Verdauung fördert;* **Stomata**: Pl. von ↑Stoma; **Stomatitis** [stomaˈtiːtɪs, ʃt...], die; -, ...itiden [...iˈtiːdn̩] (Med.): *Entzündung der Mundschleimhaut;* **Stomatologe** [stomato-, ʃt...], der; -n, -n [↑-loge]: *Facharzt auf dem Gebiet der Stomatologie;* **Stomatologie**, die; - [↑-lo-gie] (Med.): *Wissenschaft von den Krankheiten der Mundhöhle;* **stomatologisch** ⟨Adj.; o. Steig.; nicht präd.⟩ (Med.): *die Stomatologie betreffend.*

Stomp [stɔmp], der; -[s] [amerik. stomp, eigtl. = das Stampfen]: **1.** *afroamerikanischer Tanz des 19. Jh.s.* **2.** *Gestaltungsmittel des traditionellen Jazz, das dem melodischen Ablauf ein konstantes rhythmisches Muster zugrunde legt.*

stoned [stoʊnd] ⟨Adj.; o. Steig.; nur präd.⟩ [engl.-amerik. stoned, eigtl. = versteinert, zu: stone = Stein] (Jargon): *unter der Wirkung bestimmter Rauschmittel stehend.*

stop! [stɔp, auch: ʃtɔp; engl. stop!]: halt! (z. B. auf Verkehrsschildern, Drucktasten); **Stop** [-], der; -s, -s: **1.** (Badminton, Tennis, Tischtennis) svw. ↑Stoppball. **2.** ↑Stopp.

Stopf-: **~büchse**, die (Technik): *Vorrichtung zum Abdichten von Gehäusen, durch die bewegliche Maschinenteile geführt werden;* **~garn**, das: *zum Stopfen* (1) *verwendetes Garn;* **~korb**, der: *Korb zur Aufbewahrung von Strümpfen, Wäschestücken, die gestopft* (1) *werden sollen;* **~nadel**, die: *dickere Nadel zum Stopfen* (1); *beim Stopfen* (1) *verwendete pilzförmige, hölzerne Unterlage;* **~trompete**, die (Musik): *gestopfte* (3 b) *Trompete;* **~twist**, der: vgl. ~garn; **~wolle**, die: vgl. ~garn.

stopfen [ˈʃtɔpfn̩] ⟨sw. V.; hat⟩ [mhd. stopfen, ahd. (bi-, ver)stopfōn = verschließen, wohl < mlat. stuppare = mit Werg verstopfen, zu lat. stuppa = Werg, z. T. unter Einfluß von mhd. stopfen, ahd. stopfōn = stechen]: **1.** *ein Loch in einem Gewebe o. ä. mit Nadel u. Faden ausbessern, indem man es mit gitterartig verspannten Längs- u. Querfäden ausfüllt:* ein Loch in der Hose s.; die Socken waren schon an mehreren Stellen gestopft; sie trägt keine gestopften Strümpfe. **2.** *etw. [ohne besondere Sorgfalt] schiebend in etw. hineinstecken u. darin verschwinden lassen:* etw. in die Tasche s.; sie stopfte die Sachen eilig in den Koffer; er stopfte das Hemd in die Hose; sich Watte in die Ohren s.; das Kind stopft sich alles in den Mund; Ü sie stopften die ganze bunte Gesellschaft in den grünen Wagen (Spoerl, Maulkorb 97). **3. a)** *mit entsprechendem Material o. ä. vollfüllen:* Strohsäcke s.; eine Steppdecke, ein Oberbett, ein Kissen mit Daunen s.; ich stopfte mir eine Pfeife; damit die Kranken sich ... den leeren Bäuche s. konnten (Plievier, Stalingrad 48); Wurst s. *(Därme mit Fleischmasse füllen);* Ü der Saal war gestopft voll *(war bis auf den letzten Platz gefüllt);* **b)** (Musik) *die Faust od. einen trichterförmigen Dämpfer in die Schallöffnung einführen, dadurch die Tonstärke vermindern u. zugleich die Tonhöhe heraufsetzen:* eine gestopfte Trompete. **4.** *eine Lücke o. ä. mit etw. ausfüllen u. dadurch schließen; zustopfen:* ein Loch im Zaun, ein Leck mit Werg s.; plötzlich wollte er noch singen ... So mußte ich ... ihm den Mund mit Kissen s. (Fallada, Herr 177); Ü ein Loch im Etat zu s. *(ein Defizit ... zu beseitigen)* versuchen. **5.** (landsch.) *mästen:* Geflügel, Gänse, Enten u. s. **6.** (fam.) *mit vollen Backen essen,* ²*schlingen:* stopf nicht so! **7.** *die Verdauung hemmen:* Kakao stopft; ⟨subst.:⟩ beim Mittel zum Stopfen verschreiben. **8.** *sättigend wirken, satt machen:* Nußtorte stopft; ⟨Abl.:⟩ **Stopfen** [-], der; -s, -: (landsch.): *Stöpsel, Pfropfen;* **Stopfer**, der; -s, -: **1.** *kleines metallenes Gerät, mit dem Tabak in eine Pfeife gestopft wird.* **2.** (landsch.) *gestopfte Stelle in einem Kleidungsstück;* **Stopfung**, die; -, -en: *das Stopfen.*

Stop-over [ˈstɔp-oʊvə], der; -s, -s [engl.-amerik. stopover]: *Zwischenlandung, -aufenthalt.*

stopp! [ʃtɔp] ⟨Interj.⟩ [Imperativ von ↑stoppen (ugs.): ²*halt!*: „Stopp!" rief der Posten; s. [mal] *(Moment [mal]),* so geht das nicht; **Stopp** [-], der; -s, -s [Subst. von ↑stopp]: **a)** *das Anhalten aus der Bewegung heraus:* beim S. an der Box einen Reifen wechseln; ein Fahrzeug ohne S. passieren lassen; **b)** *Unterbrechung, vorläufige Einstellung in S. für den Import von Butter.*

Stopp-: **~ball**, der (Badminton, [Tisch]tennis): *Ball, der so gespielt wird, daß er unmittelbar hinter dem Netz aufkommt [u. kaum springt];* **~licht**, das ⟨Pl. -lichter⟩: svw. ↑Bremslicht; **~preis**, der: *gestoppter Preis* (1); **~schild**, das ⟨Pl.

-er>: *Verkehrsschild mit der Aufschrift „STOP", das das Halten von Fahrzeugen an der betreffenden Kreuzung, Einmündung vor der Weiterfahrt vorschreibt;* ~**signal,** das: svw. ↑Haltesignal; ~**straße,** die: *Straße, an deren Einmündung in eine andere bevorrechtigte Straße Fahrzeuge vor der Weiterfahrt halten müssen;* ~**uhr,** die [LÜ von engl. stopwatch]: *bes. im Sport verwendete Uhr, deren Uhrwerk durch Druck auf einen Knopf in Bewegung gesetzt u. zum Halten gebracht wird, wobei kürzeste Zeiten gemessen werden können.*

¹Stoppel [ˈʃtɔpl̩], die; -, -n [aus dem Niederd. < mniederd.-md. stoppel, wohl < spätlat. stupula < lat. stipula = (Stroh)halm]: **1.** ⟨meist Pl.⟩ *nach dem Mähen stehengebliebener Rest des Halms bes. von Getreide:* die -n unterpflügen. **2.** ⟨o. Pl.⟩ (selten) *Gesamtheit der Stoppeln; Stoppelfeld.* **3.** ⟨meist Pl.⟩ (ugs.) svw. ↑Bartstoppeln.

²Stoppel [-], der; -s, -[n] [mundartl. Vkl. von ↑Stopfen] (österr.): *Stöpsel.*

stoppel-, Stoppel- (¹Stoppel): ~**acker,** der: svw. ↑~feld; ~**bart,** der (ugs.): *nachwachsende Bartstoppeln,* dazu: ~**bärtig** ⟨Adj.; nicht adv.⟩: *einen Stoppelbart tragend; unrasiert:* ein -er Mann; ein -es Kinn; ~**feld,** das: *abgemähtes [Getreide]feld mit stehengebliebenen Stoppeln;* ~**frisur,** die: svw. ↑~haar; ~**haar,** das ⟨o. Pl.⟩: *sehr kurz geschnittenes Haar* (2 a), dazu: ~**haarig** ⟨Adj.; o. Steig.; nicht adv.⟩: *sehr kurzhaarig* (b): ein -er Junge; ~**hopser,** der (Soldatenspr.): *Infanterist;* ~**lähme,** die: svw. ↑Moderhinke.

stoppelig, stoppeln [ˈʃtɔp(ə)lɪç] ⟨Adj.; nicht adv.⟩: *mit Stoppelhaaren besetzt:* ein stoppeliges Kinn; sein Gesicht wurde stoppelig; **stoppeln** [ˈʃtɔpl̩n] ⟨sw. V.; hat⟩ [1: eigtl. = auf einem Stoppelfeld Ähren auflesen]: **1.** (landsch.) *auf abgeernteten Feldern übriggebliebene Früchte, bes. Kartoffeln, auflesen.* **2.** (seltener) svw. ↑zusammenstoppeln.

Stoppelzieher, der; -s, - (österr.): *Korkenzieher.*

stoppen [ˈʃtɔpn̩] ⟨sw. V.; hat⟩ /vgl. stopp!/ [aus dem Niederd., Md. < mniederd. stoppen, niederd. Form von ↑stopfen; beeinflußt von engl. to stop = anhalten]: **1. a)** *jmdn., etw. anhalten* [u. am Weiterfahren hindern]: ein Auto, einen Wagen, ein Schiff s.; die Maschinen wurden gestoppt *(zum Stillstand gebracht, abgestellt);* eine Reisegruppe an der Grenze s.; sie konnten die Verfolger, den Feind s.; einen Spieler s. (Sport; *daran hindern anzugreifen, durchzubrechen);* einen Gegner s. (Boxen; *seinen Angriff abwehren);* einen Schlag s. (Boxen; *parieren, abfangen);* den Ball, die Scheibe s. (Fußball, [Eis]hockey; *annehmen u. unter Kontrolle bringen, so daß der Ball, die Scheibe nicht wegspringt);* Ü er war nicht mehr zu s. *(in seinem Redefluß zu bremsen);* **b)** *dafür sorgen, daß etw. aufhört, nicht weitergeht; zum Stillstand kommen lassen; einen Fortgang, eine Weiterentwicklung aufhalten:* der Polizist stoppt den Verkehr; seine Zahlungen, die Auslieferung eines Buches, die Produktion s.; eine alarmierende Entwicklung, das Vordringen von Pflanzenschädlingen s.; die Fähre stoppte *(unterbrach)* die Fahrt (Lenz, Brot 23). **2.** *in seiner Vorwärtsbewegung innehalten; seine Fahrt o. ä. unterbrechen, nicht fortsetzen; anhalten:* der [Lastwagen]fahrer, das Auto, der Wagen stoppte [an der Kreuzung]; Ü der Angriff stoppte *(kam nicht voran).* **3.** *die für etw. benötigte Zeit mit der Stoppuhr, mit dem elektrischen Zeitnehmer ermitteln:* die Zeit s.; jmds. Lauf s.; die Läufer wurden gestoppt; ⟨Abl.:⟩ **Stopper,** der; -s, -: **1.** (Fußball) *Spieler, der in der Mitte der Abwehr (am weitesten hinten postiert) spielt.* **2.** (Seew.) *Haltevorrichtung für ein Tau, eine Ankerkette.* **3.** *Platte, runder Klotz aus Hartgummi o. ä. vorne am Rollschuh, der zum Stoppen dient;* **Stopping** [ˈstɔpɪŋ], das; -s, -s [engl. stopping, eigtl. = das Anhalten, zu: to stop, ↑stoppen] (Pferdesport): *das unerlaubte Verabreichen von das Leistungsvermögen herabmindernden Mitteln bei Rennpferden.*

stopplig: ↑stoppelig.

Stöpsel [ˈʃtœpsl̩], der; -s, - [aus dem Niederd., zu ↑stoppen]: **1.** *runder od. zylinderförmiger Gegenstand aus härterem Material zum Verschließen einer Öffnung:* der S. einer Karaffe; den S. [an der Kette] aus der Wanne, dem Waschbekken ziehen. **2.** (Elektrot.) *[Bananen]stecker: „Sprechen Sie noch?" Den S. herausgezogen* (Böll, Tagebuch 108). **3.** (ugs. scherzh.) *kleiner [dicker] Junge;* ⟨Abl.:⟩ **stöpseln** [ˈʃtœpsl̩n] ⟨sw. V.; hat⟩: **1. a)** *mit einem Stöpsel (1) verschließen:* den Badewannenabfluß s.; **b)** *wie einen Stöpsel in etw. hineinstecken:* den Schlüssel in das Zündschloß s.; er stöpselte den Stecker in die Dose. **2.** (Elektrot.) *eine Fernsprechverbindung durch Handvermittlung herstellen:* ei-

ne Verbindung s.; ⟨ohne Akk.-Obj.:⟩ Die Telefonistin stöpselte ... in den Anschluß des Geschäftsführers (Bieler, Mädchenkrieg 350).

Stop-time [ˈstɔpˈtaɪm], die; - [engl.-amerik. stop time, eigtl. = Haltezeit]: *rhythmisches Gestaltungsmittel des traditionellen Jazz, das im plötzlichen Abbruch des Beats* (1) *der Rhythmusgruppe besteht, während ein Solist weiterspielt.*

¹Stör [ʃtøː‿ɐ], der; -[e]s, -e [mhd. stör(e), stür(e), ahd. stur(i)o; H. u.]: *großer Fisch mit Barteln am Maul, fast schuppenloser Haut od. mehreren Reihen großer, harter Schuppen, dessen Rogen zu Kaviar verarbeitet wird.*

²Stör [-], die; -, -en [mhd. stœre = Störung, zu ↑stören; ein Handwerker, der früher nicht in der eigenen Werkstatt arbeitete, sondern ins Haus seines Kunden ging, störte die allgemeine Zunftordnung] (südd., österr., schweiz.): *im Haus des Kunden durchgeführte handwerkliche Arbeit:* auf S. sein, gehen *(bei einem Kunden arbeiten).*

stör-, **¹Stör-** (stören): ~**aktion,** die: *einen normalen Ablauf störende Aktion* (1); ~**anfällig** ⟨Adj.; nicht adv.⟩: *(als Erzeugnis der Technik) gegen Störungen anfällig; sehr empfindlich reagierend u. auf Grund von Mängeln öfter nicht mehr funktionstüchtig:* ein -es Gerät, Flugzeug, Auto; eine -e Elektronik; Ü eine -e Wirtschaft; ein -er Fahndungsapparat, dazu: ~**anfälligkeit,** die; ~**dienst,** der: der S. der Stadtwerke; ~**faktor,** der; Vgl. ~aktion: ein ständiger S.; -en erkennen, beseitigen; ~**fall,** der: *Störung in einem Atomkraftwerk;* ~**fest** ⟨Adj.; o. Steig.⟩: svw. ↑~sicher, dazu: ~**festigkeit,** die: svw. ↑~sicherheit; ~**feuer,** das (Milit.): *unregelmäßiges Artilleriefeuer, durch das der Gegner in seinen militärischen Handlungen gestört werden soll;* ~**frei** ⟨Adj.; o. Steig.⟩: svw. ↑störungsfrei; ~**frequenz,** die: vgl. ~räusch; ~**geräusch,** das: *den Empfang störendes Geräusch in einer Leitung, einem Rundfunkgerät o. ä.;* ~**manöver,** das; vgl. ~aktion; ~**schutz,** der: *Gesamtheit der Maßnahmen u. Vorrichtungen zur Funkentstörung;* ~**sender,** der: *Sender, der systematisch den Empfang anderer Rundfunksender stört;* ~**sicher** ⟨Adj.; o. Steig.⟩: *gegen Störungen:* -e Relais, dazu: ~**sicherheit,** die ⟨o. Pl.⟩; ~**stelle,** die (Chemie): *vom regelmäßigen Aufbau eines Kristallgitters abweichende Stelle im Kristall;* ~**tätigkeit,** die; vgl. ~aktion; ~**trupp,** der: *Gruppe von Personen, die Störaktionen durchführt.*

²Stör- (²Stör; südd., österr., schweiz. veraltend): ~**näherin,** die: *Hausschneiderin;* ~**schneider,** der; vgl. ~näherin; ~**schneiderin,** die; w. Form zu ↑~schneider.

Storax [...], der; -es: ↑Styrax usw.

Storch [ʃtɔrç], der; -[e]s, Störche [ˈʃtœrçə; mhd. storch(e), storc, ahd. stor(a)h, eigtl. = der Stelzer]: *bes. in ebenen, feuchten Gegenden lebender, größerer, schwarz u. weiß gefiederter Stelzvogel mit langem Hals, sehr langem, rotem Schnabel u. langen, roten Beinen, der sich bes. von Fröschen, Eidechsen u. Insekten ernährt u. auf Hausdächern nistet:* ein schwarzer, weißer S.; der S. steht reglos auf einem Bein, klappert mit dem Schnabel; die Störche ziehen im Herbst nach dem Süden; der S. *(Klapperstorch)* bringt die Kinder; bei ihnen war der S. (fam. scherzh.; ↑Klapperstorch); **wie ein S. im Salat [gehen o. ä.]* (ugs. scherzh.; *steifbeinig, ungelenk [gehen o. ä.]);* **der S. hat sie ins Bein gebissen** (fam. scherzh. veraltend: 1. *sie erwartet ein Kind.* 2. *sie hat ein Kind bekommen);* **da/jetzt brat' mir einer einen S.!** (ugs. Ausdruck der Verwunderung).

storch-, Storch- (vgl. auch: Storchen-): ~**bein,** das (ugs. scherzh.): *langes, sehr dünnes Bein,* dazu: ~**beinig** ⟨Adj.; o. Steig.⟩: *den Beinen eines Storchs ähnlich; mit Storchenbeinen* (2) *in die S. gehen;* ~**schnabel,** der. *Schnabel des Storchs.* **2.** *krautige Pflanze od. Staude mit gezähnten, gelappten od. geschlitzten Blättern u. einzeln od. zu zweit auf Stielen stehenden Blüten; Geranie* (2). **3.** *Gerät zum Vergrößern od. Verkleinern von Zeichnungen, das aus einem beweglichen Parallelogramm bildenden Schenkeln besteht; Pantograph,* Au 2: ~**schnabelgewächs,** das ⟨meist Pl.⟩ (Bot.): *krautiges od. strauchartiges Gewächs der gemäßigten Gebiete der Erde.*

Störche: Pl. von ↑Storch, **storchen** [ˈʃtɔrçn̩] ⟨sw. V.; ist⟩ (ugs. scherzh.): *steifbeinig mit langen Schritten gehen:* mit aufgekrempelten Hosen storchte er über den Gang.

Storchen- (vgl. auch: storch-, Storch-): ~**gang,** der: *eines Storchs ähnlicher Gang mit hochgezogenen Beinen u. langen Schritten;* ~**nest,** das; ~**paar,** das: auf dem Dach nistet ein S.; ~**schnabel,** der: ↑Storchschnabel (1).

Störchin [ˈʃtœrçɪn], die; -, -nen: *weiblicher Storch.*
¹Store [ʃtoːr̥, stoːr̥], der; -s, -s [frz. store = Rollvorhang
< ital. stora < lat. storea = Matte]: *(meist mit einer
Übergardine kombinierter) die Fensterfläche in ganzer Brei-
te bedeckender, durchscheinender Vorhang:* ein weißer, duf-
tiger S.; die -s vor-, zuziehen, herunterlassen.
²Store [stoːr̥], der; -s, -s [engl. store < mengl. stor <
afrz. estor = Vorrat, zu: estorer < lat. instaurāre =
erneuern] (Schiffahrt): *Vorrat[sraum], Lager[raum].*
stören [ˈʃtøːrən] ⟨sw. V.; hat⟩ /vgl. gestört/ [mhd. stœren,
ahd. stōr(r)en, urspr. = verwirren, zerstreuen, vernichten]:
1. *jmdn. aus seiner Ruhe od. aus einer Tätigkeit herausreißen,
einen gewünschten Zustand od. Fortgang unterbrechen:* (vor
Tagesanbruch) nicht gestört werden wollen; durch das
ständige Kommen und Gehen dauernd gestört werden;
einen Schlafenden s.; jmdn. bei der Arbeit, in einem Vorha-
ben, seiner Lektüre s.; sich durch jmdn., etw. [in seiner
Ruhe] gestört fühlen; sich nicht [durch etw.] s. lassen;
jmds. Ruhe, ein Gespräch, den Unterricht, ein Fest s.;
um seine Diener aus dem Schlafe zu s. (Thieß, Reich
383); bitte lassen Sie sich nicht s. *(durch meine Anwesenheit
irgendwie irritieren, sondern fahren Sie unbekümmert fort);*
⟨auch o. Akk.-Obj.:⟩ störe ich [sehr]?; ich weiß nicht,
ob wir jetzt s. dürfen; entschuldigen Sie bitte, daß/wenn
ich störe. **2.** *nachhaltig beeinträchtigen, zu zerstören, zunich-
te zu machen drohen:* die Leitung, einen Sender, den Emp-
fang s.; die guten Beziehungen zu den Nachbarländern
sollten nicht gestört werden; das würde unser Vertrauens-
verhältnis nur s.; Sicherheit und Ordnung wurden dadurch
gestört. **3.** *jmds. Vorstellungen, Wünschen o. ä. zuwider-
laufen u. ihm deshalb mißfallen:* die Enge des Raumes
störte ihn; es störte sie sehr, daß/wenn man die Form
nicht wahrte; das soll mich nicht weiter s. *(beunruhigen,
kümmern).* **4.** ⟨s. + sich⟩ (ugs.) *sich an etw. stoßen,
etw. Anstoß nehmen:* sich an jmds. Anwesenheit s.; sie
(= die Hyänenhunde) stören sich nicht an Autos und
selbst nicht an Menschen (Grzimek, Serengeti 208); ⟨Zus.:⟩
Störenfried [ˈʃtøːrənfriːt], der; -[e]s, -e [Satzwort, eigtl. =
(ich) störe den Fried(en)]: *jmd., der die Eintracht, die Ruhe
u. Ordnung stört:* einen S. hinauswerfen, verscheuchen,
loswerden; die Polizei schritt gegen ständige -e ein; **Störer**
[ˈʃtøːrɐ], der; -s, -: **1.** *jmd., der stört* (1, 2). **2.** (südd.,
österr., schweiz.) *jmd., der auf* ²*Stör geht;* **Störerei** [ʃtøːrə-
ˈraɪ], die; -, -en (abwertend): *[dauerndes] Stören* (1, 2).
storgen [ˈʃtɔrɡn] ⟨sw. V.; hat/ist⟩ [zu ↑Storger] (landsch.):
als Landstreicher umherziehen; hausieren; **Storger**, der; -s,
- [viell. unter Einfluß von historia (↑Historie) geb. zu mlat.
histrio = fahrender Spielmann] (landsch.): *Landstreicher,
Hausierer.*
stornieren [ʃtɔrˈniːrən, ...st...] ⟨sw. V.; hat⟩ [ital. stornare]:
1. (Bankw., Kaufmannsspr.) *eine unrichtige Buchung durch
Einsetzen des Betrags auf der Gegenseite aufheben, rückbu-
chen:* die Bank hat die irrtümliche Gutschrift storniert.
2. (Kaufmannsspr.) *einen Auftrag rückgängig machen:* eine
Bestellung, einen Kaufvertrag s.; ⟨Abl.:⟩ **Stornierung**, die;
-, -en (Bankw., Kaufmannsspr.): **1.** *das Stornieren* (1),
Stornobuchung. **2.** *das Stornieren* (2): die S. von Aufträgen;
Storno [ˈʃtɔrno, ˈst...], der od. das; das; -s, ...ni [ital. storno,
eigtl. = Ablenkung, zu: stornare, ↑stornieren] (Bankw.,
Kaufmannsspr.): svw. ↑Stornobuchung; **Stornobuchung,**
die; -, -en (Bankw., Kaufmannsspr.): *das Stornieren* (1),
Rückbuchung.
störrig [ˈʃtœrɪç] **störrisch;** selten für ↑störrisch; **Störrigkeit:** selten für
↑Störrischkeit; **störrisch** [ˈʃtœrɪʃ] ⟨Adj.⟩ [zu mundartl. Stor-
ren = Baumstumpf, mhd. storre, ahd. storro, eigtl. =
starr wie ein Baumstumpf]: *sich eigensinnig, starrsinnig
widersetzend u. eine entsprechende Haltung erkennen las-
send:* ein -es Kind; ein -er Esel; eine -e Art; sich s. zeigen;
s. schweigen; ⟨Abl.:⟩ **Störrischkeit**, die; -: *störrische Art.*
Storting [ˈstɔːrtɪŋ], das; -s [norw. storting, eigtl. = große
Zusammenkunft, aus: stor = groß u. ting = Thing]:
norwegisches Parlament.
Störung, die; -, -en [mhd. stœrunge]: **1.** *das Stören* (1):
eine kurze, kleine, nächtliche S.; häufige -en bei der Arbeit;
jmds. Anwesenheit als S. betrachten, empfinden; bitte ent-
schuldigen Sie die S.! **2. a)** *das Stören* (2): eine S. des
Gleichgewichts; die S. von Ruhe und Ordnung, die Sache
verlief ohne S.; **b)** *das Gestörtsein* (2) *u. dadurch beeinträch-
tigte Funktionstüchtigkeit:* gesundheitliche, nervöse -en; die
liegt der S. vor; die technische S. konnte schnell behoben

werden; eine S. verursachen, feststellen, beseitigen; die
Sendung fiel infolge einer S. aus; **c)** (Met.) *[wanderndes]
Tiefdruckgebiet:* atmosphärische -en; die -en greifen auf
Westeuropa über und gestalten das Wetter veränderlich.
störungs-, Störungs-: ~**feuer**, das (Milit.): svw. ↑Störfeuer;
~**frei** ⟨Adj.; o. Steig.⟩ (bes. Technik): *frei von Störungen*
(2 b): die Hydraulik funktioniert s.; ~**front**, die (Met.):
Front (5) *einer atmosphärischen Störung* (2 c); ~**quelle**, die:
Ursache einer Störung (bes. 2 b); ~**schutz**, der: svw. ↑Stör-
schutz; ~**stelle**, die: *für Störungen im Fernsprechverkehr
zuständige Abteilung bei der Post;* ~**suche**, die; ~**sucher**,
der: **1.** *jmd., der Störungen im Fernsprechverkehr, Funkemp-
fang ermittelt u. behebt.* **2.** *Gerät zur Störungssuche.*
Story [ˈstɔːrɪ, auch: ˈstɔri], die; -, -s u. ...ies [...riːs: engl.
(-amerik.) story < afrz. estoire < lat. historia, ↑Historie]:
1. *den Inhalt eines Films, Romans o. ä. ausmachende Ge-
schichte:* eine romantische, spannende, effektvoll arran-
gierte S.; er beurteilt Bücher danach, ob ihm die S. sympa-
thisch ist. **2.** (ugs.) *ungewöhnliche Geschichte, die sich
so zugetragen haben soll:* eine tolle S.; die S. stand in
der Zeitung; ich ... erzähle ihm die größten Stories (Aberle,
Stehkneipen 106); **b)** *Bericht, Report:* eine S. über einen
Parteitag schreiben; der Reporter versuchte, eine gute S.
zu bekommen; **Storyboard** [ˈstɔːrɪbɔːd], das; -s, -s [amerik.
storyboard, eigtl. = Storytafel]: *Darstellung der Abfolge
eines Films in Einzelbildern zur Erläuterung des Drehbuchs.*
Stoß [ʃtoːs], der; -es, Stöße [ˈʃtøːsə; mhd., ahd. stoz, zu
↑stoßen]: **1. a)** *[gezielte] schnelle Bewegung, die in heftigem
Anprall auf jmdn., etw. trifft u. an der betreffenden Stelle
eine Erschütterung hervorruft:* ein kräftiger, brutaler S.;
ein S. mit dem Ellenbogen, der Faust, dem Kopf; jmdm.
einen S. in die Seite, vor den Magen geben; einen S.
bekommen und umfallen; bei den Auffahrunfall hatten
die Fahrgäste nur einen leichten S. gespürt; er ... versetzte
dem ... Schränkchen einen verächtlichen S. (Langgässer,
Siegel 344); ***** *jmdm. einen S. versetzen (jmds. Selbstvertrau-
en plötzlich stark erschüttern u. ihn unsicher machen);* **b)**
(Leichtathletik) *das Stoßen der Kugel:* er hat noch zwei
Stöße; der Engländer tritt zu seinem letzten S. an. **2.**
Schlag, Stich mit einer Waffe: einen S. parieren, auffangen;
den ersten, den entscheidenden S. führen; er trat auf
[Hieb und] S.; Er (= der Matador) setzte dem zusammenge-
brochenen Tier mit dem Genickfänger den letzten S.
(Koeppen, Rußland 54). **3.** *ruckhaft ausgeführte Bewegung
beim Schwimmen, Rudern:* einige Stöße schwimmen; mit
kräftigen Stößen schwimmen. **4. a)** *stoßartige, rhythmische
Bewegung:* die Stöße der Wellen; in tiefen, flachen, keu-
chenden Stößen atmen; **b)** kurz für ↑Erdstoß: es folgten
mehrere, schwache Stöße; **c)** *jeweils ausgestoßene,
fortgewehte o. ä. Menge von Luft o. ä.:* ein leicht bläulich
gefärbter S. Zigarettenrauch kam aus ihrer Lunge; Ein
S. Schneeluft fuhr herunter (Plievier, Stalingrad 14). **5.**
aufgeschichtete Menge; Stapel: ein S. [von] Zeitungen, Wä-
sche, Akten, Noten; sie schichteten das Brennholz in
Stößen auf. **6.** (Milit.) *einzelne offensive Kampfhandlung:*
den S. des Feindes auffangen. **7.** (Technik) *ebene Flächen,
an denen zwei zu verbindende Bauteile aneinanderstoßen
(z. B. Schienenstoß).* **8.** (Bergbau) *seitliche Begrenzung eines
Grubenbaus.* **9.** (Jägerspr.) *Gesamtheit der Schwanzfedern:*
der S. des Auerhahns. **10.** (Med.) *[nach kurzer Zeit wieder-
holte] Verabreichung eines Medikaments in sehr hoher Do-
sis.* **11.** (Schneiderei) svw. ↑Stoßborte.
stoß-, Stoß-: ~**arbeit**, die ⟨o. Pl.⟩: *zeitweise über das normale
Maß hinaus anfallende Arbeit;* ~**artig** ⟨Adj.; o. Steig.⟩:
von, in der Art eines Stoßes (1 a); ~**ausgleich**, der (Technik):
Ausgleich von Stößen (1 a); ~**ball**, der (Billard): *roter Ball,
der bei der Karambolage außer dem Punktball getroffen
werden muß;* ~**band**, das ⟨Pl. -bänder⟩: svw. ↑~borte; ~**be-
trieb**, der ⟨o. Pl.⟩: vgl. ~arbeit; ~**borte**, die: *Borte, die
an der Innenseite von Rändern an Kleidungsstücken (bes.
an Hosenbeinen) so angenäht wird, daß ein kleiner Teil
hervorsteht, der den Stoff vor Abnutzung schützt;* ~**dämpfer**,
der (Kfz.-T.): *zwischen Rad u. Fahrgestell od. Aufbau* (4 b)
*eines Fahrzeugs angebrachte Vorrichtung, die die durch
Bodenunebenheiten entstehenden Schwingungen dämpfen
soll;* ~**dämpfung**, die (Technik); ~**degen**, der: svw. ↑²Degen
(a); ~**empfindlich** ⟨Adj.; o. Steig.⟩ nicht adv.): *empfindlich
gegen Stöße* (1 a); eine -e Armbanduhr; eine -e Tapete, Uhr;
⟨Ggs.:⟩ *unempfindlich gegen Stöße* (1 a): eine -e Tapete, Uhr;
~**garn**, das (Jägerspr.): *zum Fang der Hühnerhabicht u.*

Falke verwendetes Garnnetz, in dem sich der Raubvogel beim Hinunterstoßen auf einen Lockvogel verfängt; Rinne (3), *Rönne;* ~**gebet,** das: *(bei plötzlich auftretender Gefahr) eilig hervorgestoßenes kurzes Gebet;* ein S. zum Himmel senden, schicken; ~**geschäft,** das ⟨o. Pl.⟩: vgl. ~*arbeit;* ~**gesichert** ⟨Adj.; o. Steig.; nicht adv.⟩: *gegen Stöße* (1 a) *gesichert:* eine -e Armbanduhr; ~**kante,** die: *mit einer Stoßborte besetzter* [Hosen] *saum;* ~**keil,** der (bes. Milit.): *vorstoßender Keil* (2 a); ~**kissen,** das (Fechten): *Polster zum Auffangen der Stöße beim Training; Plastron* (3); ~**kraft,** die: **1.** *Kraft eines Stoßes* (1 a): Stoßkräfte auffangen, ableiten. **2.** ⟨o. Pl.⟩ *vorwärtsdrängende Kraft:* eine starke politische S.; die S. einer Idee; ... hatten wir einen Vier-Mann-Sturm, von dem wir aber hinreichende S. erhofften (Walter, Spiele 11), dazu: ~**kräftig** ⟨Adj.; nicht adv.⟩: *Stoßkraft* (2) *besitzend, aufweisend;* ~**richtung,** die: *Richtung, in die ein Angriff, gegnerisches Vorgehen zielt;* ~**seufzer,** der: *seufzend hervorgebrachte Äußerung, die eine Klage, ein Bedauern, einen vergeblichen Wunsch o. ä. ausdrückt:* einen S. von sich geben; ~**sicher** ⟨Adj.; nicht adv.⟩ (bes. Technik): svw. ↑~*fest;* ~**stange,** die: *an einem Kraftfahrzeug vorn u. hinten angebrachtes, gewölbtes Blechteil zum Schutz der Karosserie bei leichten Stößen* (1 a): ~**stein,** der: *Quader aus Metall, mit dem beim Steinstoßen gestoßen wird;* ~**therapie,** die (Med.): *Therapie, bei der ein Medikament in sehr hoher Dosis [mehrmals in kurzen Abständen] verabreicht wird;* vgl. Stoß (10); ~**trupp,** der (Milit.): *besonders ausgerüstete kleine Kampfgruppe für die Durchführung von Sonderaufgaben:* einen S. bilden, zusammenstellen; Ü die -s der Radikalen, dazu: ~**truppler** [-troplɐ], der; -s, - (Milit.): *Teilnehmer an einem Stoßtruppunternehmen,* das; ~**truppunternehmen,** das; ~**verkehr,** der ⟨o. Pl.⟩: *sehr starker Verkehr zu einer bestimmten [Tages]zeit;* ~**waffe,** die: *Waffe, die stoßend geführt wird* (z. B. Florett, ²Degen, Säbel b); ~**weise** ⟨Adv.⟩: **1.** *in Stößen* (4) *in Abständen ruckartig einsetzend u. nach kurzer Zeit wieder abebbend, schwächer werdend:* s. lachen; ihr Atem ging s.; ⟨auch attr.⟩ -e Schmerzen. **2.** *in Stößen* (5): im Keller lagen s. alte Zeitungen herum; ~**welle,** die (Physik): *sich räumlich ausbreitende, abrupte, aber stetige Veränderung von Dichte, Druck u. Temperatur bes. in Gasen;* ~**zahl,** die (Physik): *Anzahl der Zusammenstöße, die ein Teilchen mit anderen Teilchen in einer bestimmten Zeit erfährt;* ~**zahn,** der: *starker, oft leicht geschwungener, nach oben od. unten gerichteter Schneidezahn (bes. im Oberkiefer von Rüsseltieren):* die Stoßzähne des Elefanten; ~**zeit,** die: **a)** *Zeit des Stoßverkehrs; Hauptverkehrszeit, Rush-hour:* in der S. unterwegs sein; **b)** *Zeit der Stoßarbeit:* Stoßzeiten auf den Postämtern.

Stößel [ˈʃtøːsl̩], der; -s, - [mhd. stœʒel, ahd. stōʒil]: **1.** *kleiner, stabähnlicher, unten verdickter u. abgerundeter Gegenstand zum Zerstoßen, Zerreiben von körnigen Substanzen (z. B. im Mörser).* **2.** (Technik) *zylinderförmiges Bauteil zur Übertragung von stoßartigen Bewegungen von einem Maschinenelement auf ein anderes;* **stoßen** [ˈʃtoːsn̩] ⟨st. V.⟩ [mhd. stōʒen, ahd. stōʒan]: **1.** ⟨hat⟩ **a)** *in [gezielter] schneller Bewegung [mit etw.] jmdn., etw. auftreffen u. an der betreffenden Stelle eine Erschütterung hervorrufen:* jmdn. mit dem Fuß, Ellenbogen, mit seinem Koffer s.; jmdn./jmdm. in die Seite s.; er stieß mit der Faust an, gegen die Scheibe; der Stier stieß mit den Hörnern nach ihm; Vorsicht, der Ziegenbock stößt *(hat die Angewohnheit, mit den Hörnern zu stoßen);* **b)** *mit kurzer, heftiger Bewegung eindringen lassen; mit kurzer, heftiger Bewegung in etw. stecken, hineintreiben:* jmdm. ein Messer in die Rippen s.; er stieß einen Dolch ins Herz, durch die Brust; Bohnenstangen in die Erde s.; das Schwert in die Scheide s.; er stieß es auf 20 Meter [weit] gestoßen; Ü (geh.:) der Herrscher wurde vom Thron gestoßen; man hat ihn aus der Gemeinschaft gestoßen; die Eltern haben ihn verstoßen; Sohn von sich gestoßen (Eltern; *haben ihn verstoßen);* jmdn. auf etw. s. *(deutlich auf etw. hinweisen).* **2. a)** *in einer schnellen Bewegung unbeabsichtigt kurz u. heftig auf jmdn., etw. auftreffen:* gegen einen Schrank s.; mit dem Kopf an die Decke

s.; **b)** ⟨auch s. + sich⟩ *in einer schnellen Bewegung unbeabsichtigt mit einem Körperteil kurz u. heftig auf jmdn., etw. auftreffen, so daß es schmerzt [u. man sich dabei verletzt]* ⟨hat⟩: paß auf, daß du dich nicht stößt!; sich an der Tischkante s.; ich habe mich am Kopf gestoßen; ich habe mir im Dunkeln an der Tür den Kopf [blutig] gestoßen; sich an der Stirn eine Beule s. *(sich die Stirn stoßen u. eine Beule bekommen).* **3.** ⟨is⁺⟩ *jmdn. unvermutet begegnen:* bei ihrem Aufenthalt in der Stadt stießen sie plötzlich auf alte Bekannte; **b)** *unvermutet finden, entdecken, auf etw. treffen:* auf Erdöl s.; beim Aufräumen auf alte Fotos s.; die Polizei stieß auf eine heiße Spur; Ü sie stießen [mit ihrem Plan] auf Ablehnung. **4.** *sich jmdm., einer Gruppe anschließen, sich mit etw. verbinden* ⟨is⟩: zu einer Gruppe s.; nach dem Abstecher werden wir wieder zu euch s.; zu den Rebellen s. **5.** *direkt auf etw. zuführen* ⟨ist⟩: die Straße stößt auf den Marktplatz. **6.** *an etw. grenzen* ⟨hat⟩: sein Zimmer stößt an das der Eltern; das Grundstück stößt an die Straße, unmittelbar an den Wald. **7.** ⟨s. + etw.⟩ *etw. als unangebracht od. unangemessen empfinden u. Unwillen darüber verspüren; an etw. Anstoß nehmen:* sich an jmds. ordinärer Sprache s.; sie stießen sich an seinem Benehmen. **8.** (Jägerspr.) *sich im steil nach unten gerichteten Flug auf ein Tier stürzen* ⟨ist⟩: der Habicht stößt auf seine Beute. **9.** *eine körnige o. ä. Substanz zerstoßen, zerkleinern* ⟨hat⟩: Zimt, Zucker [zu Pulver] s.; gestoßener Pfeffer. **10.** ⟨hat⟩ **a)** *sich als Fahrzeug unter ständiger Erschütterung fortbewegen:* der Wagen stößt auf der schlechten Wegstrecke; **b)** *in Stößen* (4 a) *erfolgen:* der Wind stößt *(weht in Stößen);* mit stoßendem Atem sprechen, gelaufen kommen. **11.** *jmdn. [stoßweise] heftig erfassen* ⟨hat⟩: ihn stieß ein Schluchzen. **12.** (veraltend) *kurz u. kräftig in etw. blasen* ⟨hat⟩: in die Trompete s.; der Wächter stieß dreimal ins Horn. **13.** (ugs.) *jmdm. etw. unmißverständlich zu verstehen geben:* ich habe ihm das gestern gestoßen; vgl. Bescheid. **14.** (vulg.) *(vom Mann) koitieren* ⟨hat⟩. **15.** (ugs.) (schweiz.) **a)** *ein Fahrzeug, z. B. Fahrrad, schieben;* **b)** *(ein Auto) anschieben;* **c)** (Aufschrift auf Türen) *drücken:* Bitte s.!; ⟨Abl.:⟩ **Stößer** [ˈʃtøːsɐ], der; -s, - [älter stosser = Habicht]: **1.** svw. ↑Sperber. **2.** svw. ↑Stößel. **3.** (österr.) *Hut des Fiakers;* **Stößerei** [ʃtøːsəˈraɪ], die; -, -en (meist abwertend): *[dauerndes] Stoßen* (1, 2, 9, 10 a, 14); **stößig** [ˈʃtøːsɪç] ⟨Adj.; o. Steig.; nicht adv.⟩: *die Angewohnheit habend, mit den Hörnern zu stoßen:* ein -er Ziegenbock; Ü Er stand so, stiernackig, s. vor Wut (Maass, Gouffé 186); abl. ↑stößig: ↑stoßßen.

Stotinka [ʃtoˈtɪŋka], die; -, ...ki [bulg. stotinka, zu: sto = hundert]: *Währungseinheit in Bulgarien* (100 Stotinki = 1 Lew).

Stotterei [ʃtɔtəˈraɪ], die; -, -en (abwertend): **1.** ⟨o. Pl.⟩ *[dauerndes] Stottern.* **2.** *gestotterte, stockend vorgebrachte Äußerung, Bemerkung o. ä.;* **Stotterer** [ˈʃtɔtərɐ], der; -s, -: *jmd., der stottert;* **stotterig,** stottrig [ˈʃtɔt(ə)rɪç] ⟨Adj.; Steig. ungebr.⟩: *stotternd, stockend;* **Stotterin** [ˈʃtɔtərɪn], die; -, -nen: w. Form zu ↑Stotterer; **stottern** [ˈʃtɔtɐn] ⟨sw. V.; hat⟩ [aus dem Niederd. < mniederd. stoter(e)n, Iterativbildung zu: stōten = stoßen: **a)** *stockend u. unter häufiger, krampfartiger Wiederholung einzelner Laute u. Silben sprechen:* stark s.; vor Verlegenheit, Aufregung s.; Ü der Motor stottert (ugs.) *läuft ungleichmäßig);* * **auf Stottern** (ugs.) *auf Raten):* ich habe mein Auto auf Stottern gekauft; **b)** *(aus Verlegenheit o. ä.) stockend vorbringen, sagen; stammeln:* eine Entschuldigung, Ausrede s.; er stotterte, es sei ...; ⟨Abl.:⟩ **Stotterrin** [ˈʃtɔtərɪn], die; -, -nen (veraltet): svw. ↑Stotterin; **stottrig:** ↑stotterig.

Stotz [ʃtɔts], der; -es, -e, **Stotzen** [ˈʃtɔtsn̩], der; -s, - [1: spätmhd. stotze, verw. mit ↑¹Stock; 2: eigtl. = aus einem Stotzen (1) gearbeitetes Gefäß]: **1.** (landsch., bes. südd., österr., schweiz.) *[Baum]stumpf.* **2.** (landsch., bes. südd., mitteld., schweiz.) *Bottich, Waschtrog.* **3.** (schweiz.) *Hinterschenkel eines geschlachteten Tieres; Keule;* **stotzig** [ˈʃtɔtsɪç] ⟨Adj.; nicht adv.⟩ (landsch., bes. südwestd., schweiz.): **1.** *steil.* **2.** *dick, klotzig.*

Stout [staʊt], der; -s, -s [engl. stout, aus dem Germ.]: *stark gehopftes, obergäriges Starkbier.*

Stövchen [ˈʃtøːfçən], das; -s, - [Vkl. von mniederd. stove, ↑Stove] (landsch., bes. nordd.): **1.** *kleiner Untersatz mit einer Kerze, auf dem etw. (z. B. Kaffee, Tee) warm gehalten werden kann.* **2.** (veraltend) *Kohlenbecken* (2); *Kiek[e];* **Stove** [ˈʃtoːvə], die; -, -n [mniederd. stove = Fußbank

mit einer Kieke, eigtl. = (beheizte) Badestube; vgl. Stube] (nordd.): *Trockenraum.*
stowen ['ʃtoːvn̩] ⟨sw. V.; hat⟩ [mniederd. stoven] (nordd.): *dämpfen, dünsten:* gestowtes Obst.
strabanzen [ʃtraˈbantsn̩], strawanzen [ʃtraˈvantsn̩] ⟨sw. V.; hat⟩ [H. u.] (bayr., österr. mundartl.): *umherstreifen, sich herumtreiben:* er strabanzt den ganzen Tag, statt zu arbeiten; **Strabanzer,** Strawanzer, der; -s, - (bayr., österr. mundartl.): *jmd., der strabanzt.*
Strabismus [ʃtraˈbɪsmʊs, st...], der; - [griech. strabismós, zu: strabízein = schielen, zu: strabós = verdreht] (Med.): *das Schielen* (1); **Strabometer** [ʃtrabo-, st...], das; -s, - [↑-meter] (Med.): *optisches Meßgerät, mit dem die Abweichung der Augenachsen von der Parallelstellung bestimmt wird;* **Strabotomie** [...toˈmiː], die; -, -n [...iːən; zu griech. tomē = das Schneiden] (Med.): *operative Korrektur einer Fehlstellung der Augen.*
Stracchino [straˈkiːno], der; -[s] [ital. stracchino, zu: stracco = müde; der Käse wurde urspr. aus der Milch der im Herbst von den Bergen heimkehrenden vacche stracche (= müde Kühe) hergestellt]: *norditalienischer Weichkäse.*
strack [ʃtrak] ⟨Adj.⟩ [mhd., ahd. strac, verw. mit ↑starren] (südd.): *gerade, straff, steif:* -es Haar; s. gehen; **stracks** [ʃtraks] ⟨Adv.⟩ [mhd. strackes, erstarrter Genitiv von: strac, ↑strack]: **a)** *geradewegs:* er eilte s. in die nächstgelegene Kneipe; **b)** *sofort, schnurstracks* (b).
Straddle ['ʃtrɛdl̩], der; -[s], -s [engl. straddle = das Spreizen] (Leichtathletik): *Wälzsprung;* ⟨Zus.:⟩ **Straddlesprung,** der.
Stradivari [stradiˈvaːri], die; -, -[s], **Stradivarius** [...ˈvaːrjʊs], die; -, -: *Geige aus der Werkstatt des ital. Geigenbauers A. Stradivari (1644–1737);* ⟨Zus.:⟩ **Stradivarigeige,** die.
straf-, Straf-: ~**akte,** die: *Akte, die die ein Strafverfahren betreffenden Schriftstücke enthält;* ~**aktion,** die: *Aktion* (1), *mit der jmd. bestraft werden soll;* ~**androhung,** die; ~**angst,** die (Psych.): *Angst vor Strafe;* ~**anstalt,** die: *Gefängnis* (1); ~**antrag,** der; **1.** *Antrag auf Einleitung eines Strafverfahrens:* S. stellen. **2.** *in einem Strafprozeß vom Staatsanwalt gestellter, das Strafmaß betreffender Antrag;* ~**anzeige,** die: *Mitteilung einer Straftat an die Polizei od. Staatsanwaltschaft:* [eine] S. erstatten; ~**arbeit,** die: *zusätzliche [Haus]arbeit, die einem Schüler zur Strafe aufgegeben wird;* ~**arrest,** der (Milit.): *kurze, gegen Soldaten verhängte Freiheitsstrafe;* ~**aufhebung,** die (jur.): *Aufhebung einer bereits verhängten Strafe,* dazu: ~**aufhebungsgrund,** der (jur.); ~**aufschub,** der: *Aufschub des Strafvollzugs;* ~**ausschließungsgrund,** der (jur.): *Umstand, der eine Strafe ausschließt, obwohl eine an sich strafbare Handlung vorliegt;* ~**aussetzung,** die: *das Aussetzen* (5 b) *einer Strafe;* ~**ausstand,** der (jur.): *Strafaussetzung od. Strafunterbrechung;* ~**bank,** die ⟨Pl. ...bänke⟩ (Eishockey, Handball): *Bank, Sitze für Spieler, die wegen einer Regelwidrigkeit vorübergehend vom Spielfeld verwiesen worden sind;* ~**bataillon,** das; vgl. ~**kompanie;** ~**befehl,** der (jur.): *auf Antrag der Staatsanwaltschaft vom Gericht ohne Verhandlung verhängte Strafe für geringfügige Delikte;* ~**befugnis,** die (jur.): *Befugnis (einer Behörde o. ä.), bestimmte Strafen zu verhängen;* ~**bescheid,** der: **a)** (jur. früher) svw. ↑~**verfügung** (a); **b)** (schweiz. jur.) *Bescheid über eine Geldbuße für geringfügigere Delikte;* vgl. Eckball; ~**bestimmung,** die; ~**dauer,** die; ~**ecke,** die (Hockey): vgl. Eckball; ~**einsatz,** der (Kartenspiel): *als Strafe verhängter [erhöhter] Einsatz* (2 a); ~**entlassene,** der u. die; -n, -n ⟨Dekl. ↑Abgeordnete⟩: vgl. Haftentlassene; ~**erkenntnis,** das (österr. jur.): svw. ↑~**bescheid;** ~**erlaß,** der: *Erlaß* (2) *einer verhängten Strafe:* bedingter S. (↑bedingt 2); ~**erschwerend** ⟨Adj.; nicht adv.⟩ (jur.): vgl. ~**verschärfend:** in -er Umstand; ~**exerzieren** ⟨sw. V.; hat; nur im Inf. u. Part. gebr.⟩ (Milit.): *zur Strafe exerzieren* (1); ~**expedition,** die: *[militärische] Aktion gegen Menschen, die sich in irgendeiner Weise widersetzen, gegen ein Land in der Interessensphäre einer [Kolonial]macht;* ~**fall,** der: vgl. ~**sache;** ~**fällig** ⟨Adj.; o. Steig.; nicht adv.⟩: *einer Straftat schuldig:* -e Jugendliche; s. werden *(eine Straftat begehen),* dazu: ~**fälligkeit,** die ⟨o. Pl.⟩; ~**frei** ⟨Adj.; o. Steig.⟩: nicht adv.⟩: *ohne Strafe:* s. ausgehen, davonkommen; jmdn. für s. *(von der Bestrafung ausgenommen)* erklären, dazu: ~**freiheit,** die ⟨o. Pl.⟩; ~**gefangene,** der u. die: vgl. ~**entlassene,** *jmd., der eine Straftat eine Freiheitsstrafe verbüßt;* ~**gericht,** das: **1.** (jur.) *für Strafprozesse zuständiges Gericht.* **2.** *Bestrafung Schuldiger:* das ist ein S. des Himmels; ein grausames S. abhalten; zu 1: ~**gerichtlich** ⟨Adj.; o. Steig.; nicht präd.⟩:

eine -e Verfügung, ~**gerichtsbarkeit,** die: vgl. ~**gericht** (1); ~**gesetz,** das: *Gesetz, das Bestandteil des Strafgesetzbuches ist;* ~**gesetzbuch,** das: *Sammlung der Gesetze, die bestimmte Handlungen für strafbar erklären u. ihre Bestrafung regeln;* Abk.: StGB; ~**gesetzgebung,** das: *Vorschlagen, Beraten u. Erlassen von Strafgesetzen;* ~**gewalt,** die ⟨o. Pl.⟩ (jur.): **a)** *das Recht, Straftaten zu sühnen:* die S. des Staates; **b)** *Strafrahmen, innerhalb dessen eine gerichtliche Instanz zum Urteilsspruch befugt ist;* ~**haft,** die; ~**heit,** die: svw. ↑~**gewalt** (a); ~**justiz,** die ⟨o. Pl.⟩ (jur.) *die mit Strafsachen befaßte Justiz* (1, 2); **b)** (abwertend) *die Justiz als durch Strafen unterdrückende Institution;* ~**kammer,** die (jur.): *für Strafsachen zuständige Kammer* (8 b); ~**kolonie,** die: *Arbeitslager an einem entlegenen Ort für Strafgefangene;* ~**kompanie,** die: *(im Krieg) Kompanie, in die Soldaten zur Bestrafung versetzt werden u. die bes. unangenehme od. gefährliche Aufgaben durchführen muß;* ~**lager,** das: *Lager* (1 a), *in dem Freiheitsstrafen verbüßt werden;* ~**los** ⟨Adj.; o. Steig.; nicht adv.⟩: vgl. ~**frei,** dazu: ~**losigkeit,** die; -; ~**mandat,** das: **a)** *gebührenpflichtige polizeiliche Verwarnung für einfache Übertretungen (bes. im Straßenverkehr):* ein S. für falsches Parken bekommen; **b)** (jur.): svw. ↑~**verfügung** (a); ~**maß,** das: *Höhe [u. Art] einer Strafe:* das S. auf 20 Jahre festsetzen; ~**maßnahme,** die: -n ergreifen; ~**methode,** die: *abscheuliche -n;* ~**mildernd** ⟨Adj.; nicht adv.⟩: *das Strafmaß aus bestimmten Gründen mindernd:* -e Umstände; als s. wirkte es sich aus, daß der Angeklagte geständig war; ~**milderung,** die; ~**minute,** die: **a)** (bes. Eishockey, Handball) *Minute, für die ein Spieler wegen einer Regelwidrigkeit vom Spielfeld verwiesen wird;* **b)** (bes. Springreiten) *Minute, die (wegen eines Regelverstoßes o. ä.) zu der bei einem Wettkampf erzielten Zeit hinzugerechnet wird;* ~**mündig** ⟨Adj.; o. Steig.; nicht adv.⟩: *alt genug, um für strafbare Handlungen belangt werden zu können,* dazu: ~**mündigkeit,** die (jur.); ~**porto,** das: svw. ↑Nachgebühr; ~**predigt,** die (ugs.): *Vorhaltungen in strafendem Ton (um jmdn. von etw. abzubringen):* eine S. über uns ergehen lassen; jmdm. eine S. halten; ~**prozeß,** der: **1.** *in dem entschieden wird, ob eine strafbare Handlung vorliegt, u. in dem gegebenenfalls eine Strafe festgesetzt wird,* dazu: ~**prozeßordnung,** die (jur.): *die einen Strafprozeß regelnden Rechtsvorschriften;* Abk.: StPO, ~**prozeßrecht,** das (jur.): svw. ↑~**prozeßordnung,** ~**prozessual** ⟨Adj.; o. Steig.; nicht präd.⟩ (jur.): *die Strafprozeßordnung betreffend, auf ihr beruhend;* ~**punkt,** der: *Minuspunkt (für nicht erbrachte Leistungen in einem [sportlichen] Wettkampf);* ~**rahmen,** der ⟨o. Pl.⟩ (jur.): *im Strafgesetzbuch dem Richter eingeräumter Spielraum für die Strafzumessung;* ~**raum,** der (bes. Fußball): *um das Tor abgegrenzter Raum, in dem der Torwart besondere Rechte zur Abwehr hat u. Regelwidrigkeiten der verteidigenden Mannschaft bes. streng geahndet werden.* Sechzehnmeterraum; ~**recht,** das: *Gesamtheit der Rechtsnormen, die bestimmte, für das gesellschaftliche Zusammenleben als schädlich angesehene Handlungen unter Strafe stellen u. die Höhe der jeweiligen Strafe bestimmen,* dazu: ~**rechtler** [...rɛçtlɐ], der; -s, -: *Jurist, der auf Strafrecht spezialisiert ist,* ~**rechtlich** ⟨Adj.; o. Steig.; nicht präd.⟩: *das Strafrecht betreffend;* ~**rechtsreform,** die; ~**rede,** die; svw. ↑~**predigt;** ~**register,** das: *amtlich geführtes Verzeichnis aller gerichtlich bestraften Personen;* ~**richter,** der (jur.): *Richter in Strafprozessen;* ~**sache,** die: *Handlung, die Gegenstand eines Strafprozesses ist:* heute findet die Verhandlung in den S. ... (gegen ...) statt; ~**schärfung,** die (jur.): svw. ↑~**verschärfung;** ~**senat,** der: *für Strafsachen zuständiger Senat* (5); ~**stoß,** der: **a)** (Fußball) vgl. Elfmeter; **b)** (Hockey) vgl. Siebenmeterball; vgl. Penalty; ~**tat,** die: *Handlung, Delikt:* eine S. begehen; ~**täter,** der: *jmd., der eine Straftat begangen hat:* jugendliche, rückfällige S.; ~**tilgung,** die (jur.): *Streichung einer Eintragung im Strafregister (so daß der Betreffende nicht mehr als vorbestraft gilt),* ~**umwandlung,** die (jur.): *Umwandlung einer Strafe in eine andere);* ~**unterbrechung,** die; ~**untersuchung,** die (schweiz. jur.): *Voruntersuchung, nach deren Abschluß Anklage erhoben od. das Verfahren eingestellt wird;* ~**verbüßung,** die; ~**verfahren,** das: vgl. ~**prozeß;** ~**verfolgung,** die: *Verfolgung einer Straftat, bei Verdacht auf eine Straftat vom Staatsanwalt veranlaßte Ermittlungen,* dazu: ~**verfolgungsbehörde,** die; ~**verfügung,** die (jur.): **a)** (früher, noch österr.) *Festsetzung einer Strafe (Geldbuße) für ein*

geringfügiges Delikt ohne gerichtliche Verhandlung; **b)** (schweiz.) *bei Einspruch gegen einen Strafbescheid* (b) *nach erneuter Prüfung getroffene richterliche Entscheidung über eine Strafe;* ~**vermerk,** der; ~**verschärfend** ⟨Adj.; nicht adv.⟩ (jur.): *eine Erhöhung des Strafmaßes bewirkend:* -e *Umstände;* ~**verschärfung,** die (jur.); ~**versetzen** ⟨nur im Inf. u. Part. gebr.⟩: *als Strafe jmdn. (bes. einen Beamten od. Soldaten) auf einen anderen [ungünstigeren] Posten, an einen anderen Ort versetzen:* man hat ihn kurzerhand strafversetzt; ~**versetzung,** die; ~**verteidiger,** der: *Rechtsanwalt, der als Verteidiger in Strafprozessen auftritt;* ~**verzeigung,** die (schweiz.): svw. ↑~anzeige; ~**vollstreckung,** die: *Vollstreckung der in einem rechtskräftigen Urteil verhängten Strafe;* ~**vollzug,** der: *Vollzug einer Verurteilung zu einer Freiheitsstrafe in einem Gefängnis,* dazu: ~**vollzugsanstalt,** die (jur.): *Gefängnis;* ~**weise** ⟨Adv.⟩: *aus Gründen der Bestrafung [vorgenommen]:* jmdn. s. versetzen; ⟨auch attr.:⟩ eine s. Versetzung; ~**würdig** ⟨Adj.; nicht adv.⟩ (jur.): *eine [gerichtliche] Strafe verdienend:* ein -es Verhalten; ~**zettel,** der (ugs.): svw. ↑Strafmandat (a); ~**zumessung,** die (jur.): *Festsetzung des Strafmaßes;* ~**zuschlag,** der: svw. ↑~porto.

strafbar [ˈʃtraːfbaːɐ̯] ⟨Adj.⟩ *o.* Steig; nicht adv.⟩ [spätmhd. strafbar]: *gegen das Gesetz verstoßend u. unter Strafe gestellt:* eine -e Handlung, Tat; das Überqueren einer Straße bei Rot ist s.; sich s. machen *(eine Handlung begehen, die vom Gesetz unter Strafe gestellt ist);* ⟨Abl.:⟩ **Strafbarkeit,** die; -; **Strafe** [ˈʃtraːfə], die; -, -n [mhd. strāfe = Tadel, Züchtigung]: **a)** *etw., womit jmd. bestraft wird, was jmdm. zur Vergeltung, zur Sühne für ein begangenes Unrecht, eine unüberlegte Tat o. ä. o. Form des Zwangs, etw. Unangenehmes zu tun od. zu erdulden auferlegt wird:* eine hohe, schwere, harte, abschreckende, exemplarische, drakonische, strenge, [un]gerechte, empfindliche, grausame, [un]verdiente, leichte, milde S.; eine gerichtliche, disziplinarische S. *(Züchtigung);* zeitliche, ewige -n (kath. Rel.; *im Fegefeuer, in der Hölle abzubüßende Strafen);* die S. fiel glimpflich aus; auf dieses Delikt steht eine hohe S. *(es wird hart bestraft);* jmdm. eine S. androhen, auferlegen; man hat ihm die S. ganz, teilweise erlassen, geschenkt; eine S. aufheben, aufschieben, verschärfen, mildern, vollstrecken, vollziehen; eine S. aussprechen, [über jmdn.] verhängen; er hat seine S. bekommen, weg (ugs.; *ist bestraft worden);* er wird seine S. noch bekommen, finden; er wird seiner [gerechten] S. nicht entgehen; sie empfand diese Arbeit als S. *(sie fiel ihr sehr schwer);* etw. ist bei S. verboten (Amtsdt.; *wird bestraft);* (geh.:) jmdn., eine Tat mit einer S. belegen; etw. steht unter S. *(wird bestraft);* etw. unter S. stellen *(drohen, etw. zu bestrafen);* zu einer S. verurteilt werden; R S. muß sein!; das ist die S. [dafür] *(eine Äußerung des Befriedigtseins darüber, daß der Betroffene auf Grund seines Tuns, das der Sprecher mißbilligt od. das ihm geärgert hat, Schaden davongetragen hat);* das ist ja eine S. Gottes!; Ü die S. folgt auf dem Fuß *(etw. tritt als negative Folge von etw., was nicht gebilligt wird, ein);* das ist die S. für deine Gutmütigkeit, deinen Leichtsinn (sagt jmd., der das Tun, Verhalten des Betreffenden mißbilligt bei, es ist eine S. *(es ist schwer zu ertragen),* mit ihm arbeiten zu müssen; * **jmdn. in S. nehmen** (jur.; *jmdn. bestrafen);* **zur S.** (weil der Betroffene sich so benommen hat, daß er es nicht anders verdient): zur S. darfst du nicht ins Kino, machst du heute den Abwasch; **b)** *Freiheitsstrafe:* eine antreten, verbüßen, absitzen; das Gericht setzte die S. zur Bewährung aus; **c)** *Geldbuße:* S. zahlen, bezahlen müssen; die Polizei erhob, kassierte von den Parksündern eine S. von zwanzig Mark; zu schnelles Fahren kostet S.; **strafen** [ˈʃtraːfn̩] ⟨sw. V.; hat⟩ [mhd. strāfen, urspr. = tadeln zurechtweisen, H. u.]: **a)** *jmdm. eine Strafe auferlegen; bestrafen:* jmdn. hart, schwer, empfindlich, [un]nachsichtig, grausam, unbarmherzig [für etw.] s.; jmdn. körperlich s. *(ihn züchtigen);* sie straft die Kinder wegen jeder Kleinigkeit [mit dem Stock] *(schlägt sie);* ein strafender Blick; strafende Worte; sie sah ihn strafend an; R Gott strafe mich, wenn ich lüge; Ü er ist gestraft genug (ugs.; *das, was geschehen ist, ist schlimm genug für ihn, er braucht nicht noch eine Strafe);* das Schicksal hat ihn schwer gestraft *(er hat ein schweres Schicksal zu tragen);* * **jmdn., etw. gestraft sein** (mit jmdm., etw. eine großen Kummer haben): mit seinem Leben, seiner Frau ist er wirklich gestraft; **b)** (selten) *bestrafen:* ein Unrecht s.; **c)** (jur. veraltend) *eine Strafe an jmdm.,*

an jmds. Eigentum wirksam werden lassen: jmdn. an seinem Vermögen, an Leib und Leben s. **straff** [ʃtraf] ⟨Adj.; -er, -[e]ste⟩ [spätmhd. straf, H. u.]: **1.** *glatt, fest [an]gespannt od. gedehnt, nicht locker od. schlaff [hängend]:* ein -es Seil; das Gummiband ist s.; die Saiten sind s. gespannt; die Leine, die Zügel s. anziehen; die Gardinen nach der Wäsche s. spannen; sie trug ihr Haar s. zurückgekämmt, s. gescheitelt; eine -e Brust, Büste; sie hat eine -e Haut; eine -e Haltung; er hielt sich s. **2.** *so beschaffen, daß es [gut durchorganisiert ist u.] keinen Raum für Nachlässigkeiten, Abschweifungen, Überflüssiges usw. läßt:* eine -e Leitung, Organisation; hier herrscht eine -e Zucht; der Betrieb ist s. organisiert; **straffen** [ˈʃtrafn̩] ⟨sw. V.; hat⟩: **1. a)** *straff (1) machen, spannen:* das Seil, die Leine, die Zügel s.; der Wind straffte die Segel; seinen Körper, seine Muskeln s.; diese Creme strafft die Haut *(wirkt straffend auf die Haut);* **b)** ⟨s. + sich⟩ *straff (1) werden:* die Leinen strafften sich; er, seine Gestalt, sein Körper strafften sich; seine Züge strafften sich wieder. **2.** *straff (2) gestalten:* die Leitung, Führung eines Betriebs s.; eine gestraffte Ordnung, Organisation; einen Roman, Essay s. *(auf Wesentliches beschränken);* **Straffheit,** die; -: *das Straffsein; straffe Beschaffenheit, straffes Wesen.* **sträflich** [ˈʃtrɛːflɪç] ⟨Adj.⟩ [mhd. stræflich = tadelnswert]: *so, daß es eigentlich bestraft werden sollte; unverzeihlich, verantwortungslos:* -er Leichtsinn; eine -e Nachlässigkeit; er hat seine Kinder s. vernachlässigt; ⟨Abl.:⟩ **Sträflichkeit,** die; -; **Sträfling** [ˈʃtrɛːflɪŋ], der; -s, -e (meist emotional abwertend): *Strafgefangener:* wie ein -s. schuften müssen; der sieht aus wie ein S.; ⟨Zus.:⟩ **Sträflingsanzug,** der: *(im Schnitt an einen Pyjama erinnernder) lose hängender, gestreifter Anzug für Sträflinge;* **Sträflingskleidung,** die.

Stragula ⓦ [ˈʃtraːgula, 's..], das; -s [lat. strāgula = Decke]: *glatter Fußbodenbelag mit Kunststoffoberfläche.* **Strahl** [ʃtraːl], der; -[e]s, -en [älter auch = Pfeil, mhd. strāl(e), ahd. strāla, urspr. = Streifen, Stück]: **1.** *von einer Lichtquelle in gerader Linie ausgehendes Licht, das dem Auge als schmaler, heller Streifen erscheint; Lichtschein:* die sengenden, glühenden, warmen -en der Sonne; die -en brechen sich, werden zurückgeworfen, reflektiert; ein S. fiel durch den Türspalt, durch das Schlüsselloch, auf ihr Gesicht; die Sonne sendet ihre -en auf die Erde; er richtete den S. der Taschenlampe nach draußen; der Wald lag im ersten S. (geh.; *Licht)* der Sonne; Ü ein S. der Hoffnung, der Freude lag auf ihrem Gesicht. **2.** ⟨Pl. selten⟩ *aus einer engen Öffnung hervorschießende Flüssigkeit:* ein dicker, dünner, kräftiger, scharfer S.; den S. des Gartenschlauchs auf das Beet richten. **3.** ⟨Pl.⟩ (Physik) *sich in einer Richtung geradlinig bewegender Strom materieller Teilchen od. elektromagnetischer Wellen:* radioaktive, ionisierende, kosmische, ultraviolette -en; Radium, Uran sendet -en aus; gegen schädliche, vor schädlichen -en schützen. **4.** (Math.) *von einem Punkt ausgehende Gerade.*

Strahl- (Vanl. auch: strahlen-, Strahlen-): ~**antrieb,** der (Technik): *Antrieb mit Hilfe eines Strahltriebwerks;* ~**flugzeug,** das: *Flugzeug mit Strahlantrieb* (b): vgl. (geh.:) *Ausstrahlung* (b): *eine Persönlichkeit von großer S.;* ~**pumpe,** die (Technik): *Pumpe, die flüssige od. gasförmige Stoffe dadurch fördert, daß ein hoher Geschwindigkeit aus einer Düse austretendes flüssiges od. gasförmiges Treibmittel den zu fördernden Stoff mitreißt;* ~**richtung,** die; ~**rohr,** das: *rohrförmiges Endstück eines Schlauchs, der die Stärke u. Geschwindigkeit des austretenden Wasserstrahls eingestellt werden können;* ~**stärke,** die; ~**strom,** der (Met.): svw. ↑Jetstream; ~**triebwerk,** das (Technik): *Triebwerk, das zur Antriebskraft durch Ausstoßen eines Strahls von Abgas erzeugt wird; Düsentriebwerk,* -aggregat.

Strahlemann [ˈʃtraːlə-], der; -[e]s, ...männer (ugs.): *jmd., der immer ein strahlendes (2) Lächeln zeigt:* US-Präsident Jimmy Carter ... wirkt wie ein S. (Spiegel 31, 1979, 23); **strahlen** [ˈʃtraːlən] ⟨sw. V.; hat⟩ [zu ↑Strahl]: **1. a)** *Lichtstrahlen aussenden, große Helligkeit verbreiten; leuchten:* die Sterne strahlen; das Licht strahlt [hell]; die Sonne strahlt am Himmel; ein strahlend heller Tag; strahlendes *(sonniges)* Wetter; bei strahlendem Sonnenschein wanderten wir los; Ü das ganze Haus strahlt vor Sauberkeit; ⟨1. Part.:⟩ eine strahlende Erscheinung, Schönheit; sie war in eine strahlende Laune versetzt; der Sänger stand im strahlenden Mittelpunkt des Festes; der Sänger hat eine strahlende *(klare, helle)* Stimme; **b)** *glänzen, funkeln:* der Diamant strahlt; ihr blondes Haar strahlte in

Sonne; ihre Augen strahlten vor Begeisterung; **c)** (selten) **ausstrahlen** (1 a): er sieht sich um nach dem ... Kachelofen, der Hitze strahlt (Fallada, Blechnapf 240); Ü die junge Frau strahlte *(verbreitete um sich)* Glück, Zuversicht. **2.** *sehr froh u. glücklich aussehen:* die Großmutter strahlte, als ihre Enkel kamen; vor Glück, Freude, Stolz s.; über das ganze Gesicht, (salopp:) über beide Backen s.; ⟨1. Part.:⟩ sie empfing ihn mit strahlendem Gesicht. **3.** *Strahlen* (3) *aussenden:* radioaktives Material strahlt; strahlende Materie. **4.** (Rundfunkt.) seltener für ↑ausstrahlen (4). **strählen** [ˈʃtrɛːlən] ⟨sw. V.; hat⟩ [mhd. strælen, ahd. strālian] (südwestd., schweiz., sonst veraltet): *kämmen:* ich strähle [mir] mein Haar; Ü ⟨2. Part.:⟩ besser gestrählte (schweiz.; *wohlhabende)* Leute.

strählen-, Strählen- (vgl. auch: Strahl-): ∼**abfall,** der: *nicht mehr zu nutzende radioaktive Strahlen* (3); ∼**behandlung,** die: vgl. ∼therapie; ∼**belastung,** die (Med.): *Belastung des Organismus durch Einwirkung ionisierender Strahlen;* ∼**biologie,** die: *wissenschaftliche Forschungsrichtung, die sich mit den Wirkungen ionisierender Strahlen (z. B. der Röntgenstrahlen) auf Zellen, Gewebe, Organe sowie den ganzen Organismus beschäftigt; Radiobiologie;* ∼**brechung,** die (Physik): *Brechung* (1) *von Strahlen* (3); ∼**bündel,** das: **1.** (Optik) *alle von einem Punkt ausgehenden Geraden;* ∼**büschel,** das (Optik): *Strahlenbündel* (1), *dessen Strahlen alle von einem Punkt ausgehen od. in einem Punkt enden;* ∼**chemie,** die: *Teilgebiet der Chemie, das sich mit der chemischen Wirkung ionisierender Strahlen auf Materie beschäftigt;* ∼**dosis,** die (Med.): *Dosis ionisierender Strahlen;* ∼**empfindlich** ⟨Adj.; nicht adv.⟩ (Med.): *empfindlich gegen ionisierende u. ultraviolette Strahlen,* dazu: ∼**empfindlichkeit,** die ⟨o. Pl.⟩; ∼**förmig** ⟨Adj.; o. Steig.; nicht adv.⟩; ∼**forschung,** die: *Forschung, die sich mit ionisierenden Strahlen u. ihrer Wirkung befaßt;* ∼**gang,** der (Optik): *Verlauf der Lichtstrahlen in einem optischen Gerät;* ∼**kater,** der (Med. Jargon): *durch Einwirkung ionisierender Strahlen hervorgerufene, sich durch Müdigkeit, Erbrechen, Kopfschmerz, Appetitlosigkeit äußernde leichtere Erkrankung; Röntgenkater;* ∼**körper,** der (Med.): svw. ↑Ziliarkörper; ∼**krankheit,** die (Med.): *durch die schädigende Wirkung ionisierender Strahlen verursachte Erkrankung;* ∼**kranz,** der: *Kranz von Strahlen* (Kunstwiss.): *eine Madonna im S.;* Ü das Haar, ein heller S. um ihren Kopf (Rehn, Nichts 59); ∼**kunde,** die: svw. ↑Radiologie; ∼**messung,** die: vgl. Aktinometrie; ∼**müll,** der: svw. ↑∼abfall; ∼**pilz,** der ⟨meist Pl.⟩ (Biol.): *bes. im Boden lebende, grampositive Bakterie,* dazu: ∼**pilzerkrankung,** die, ∼**pilzkrankheit,** die (Med.): *durch Strahlenpilze hervorgerufene Infektion bes. der Atem- u. Verdauungswege;* ∼**quelle,** die (Physik): *Substanz, von der ionisierende Strahlen ausgehen;* ∼**resistent** ⟨Adj.; nicht adv.⟩ (Physik): *resistent gegen ionisierende u. ultraviolette Strahlen,* dazu: ∼**resistenz,** die (Physik); ∼**schaden,** der (Physik, Med.): *durch Einwirkung ionisierender Strahlen bes. an lebenden Organismen hervorgerufener Schaden;* ∼**schutz,** der: *Vorrichtungen u. Maßnahmen zum Schutz gegen Strahlenschäden;* ∼**sicher** ⟨Adj.; nicht adv.⟩ (Physik): *geschützt gegen ionisierende u. ultraviolette Strahlen;* ∼**symmetrie,** die (Zool.): svw. ↑Radialsymmetrie; ∼**therapeut,** der (Med.): *Arzt, der auf das Gebiet der Strahlentherapie spezialisiert ist;* ∼**therapie,** die (Med.): *therapeutische Anwendung ionisierender Strahlen;* ∼**tierchen,** das: *in vielen Arten u. Formen vorkommender mikroskopisch kleiner Einzeller; Radiolarie;* ∼**tod,** der: *Tod durch Einwirkung ionisierender Strahlen;* ∼**wirkung,** die. **Strahler,** der; -s, -: **1. a)** *Gerät, das Strahlen aussendet:* Dieser S. hat einen ... hohen Wirkungsgrad = Frequenzbereich 800 bis 20 000 Hz (Funkschau 19, 1971, 1916); **b)** kurz für ↑ Infrarotstrahler, UV-Strahler. **2.** (Physik) **a)** *Substanz, die Strahlen aussendet, Strahlenquelle;* **b)** *Körper* (3 a), *der [Licht]strahlen reflektiert:* schwarzer S. (Physik; *der keine Lichtstrahlen reflektiert).* **3.** kurz für ↑Heizstrahler. **4.** (schweiz.) *jmd., der Mineralien sucht [u. verkauft];* **strahlig** ⟨Adj.⟩: *strahlenförmig angeordnet, verlaufend; radiär:* -e Blüten; -e Mineralien; **-strahlig** [-ʃtraːlɪç] in Zusb., z. B. zwei-, drei-, vierstrahlig (mit Ziffer: 4strahlig) ein vierstrahliger Düsenjäger; **Strahlung,** die, -; -en: **1.** (Physik) **a)** *Ausbreitung von Energie u./od. Materie in Form von Strahlen von einer Strahlenquelle:* radioaktive, kosmische S.; **b)** *die von einer Strahlenquelle ausgehende Energie u./od.*

Materie: Die Möglichkeit, energiereiche S. zur Behandlung anzuwenden ... (Medizin II, 322). **2.** ⟨Pl. ungebr.⟩ (seltener) *Wirkung, Ausstrahlung:* Ich lag einfach da ... in der erbar mungslosen S. dieser Leere (Nossack, Begegnung 347) **Strahlungs-:** ∼**bereich,** der (bes. Physik): *von einer Strahlung erfaßter Bereich;* ∼**charakteristik,** die (Physik): *räumliche Verlauf einer Strahlung* (1 a); *Richtcharakteristik;* ∼**druck,** der ⟨Pl. ...drücke⟩ (Physik); ∼**empfänger,** der (Physik, Technik): *Gerät, das der Untersuchung u. Messung elektromagne tischer Strahlungen dient;* ∼**energie,** die (Physik): *in Form von Strahlung ausgesandte, übertragene od. aufgefangene Energie;* ∼**fluß,** der (Physik): *Menge der je Zeiteinheit vor einer Strahlenquelle ausgesandten Strahlungsenergie;* ∼**ge setze** ⟨Pl.⟩ (Physik); ∼**gürtel,** der (Physik): *gürtelförmig um die Erde liegende Zone mit starker ionisierender Strah lung;* vgl. Van-Allen-Gürtel; ∼**heizung,** die (Fachspr.) *Heizung, bei der die Abgabe von Wärme in einen Raum durch Beheizen der den Raum umgebenden Flächen erfolg (z. B. Fußboden-, Wandheizung);* ∼**intensität,** die (Physik) ∼**leistung,** die (Physik): svw. ↑∼fluß; ∼**meßgerät,** das; ∼**tem peratur,** die (Physik); ∼**wärme,** die: *Wärme in Form von Strahlung;* ∼**zone,** die; ∼**gürtel.** **Strähn** [ʃtrɛːn], der; -[e]s, -e (österr.): svw. ↑Strähne (3) **Strähne** [ˈʃtrɛːnə], die; -, -n [mhd. stren(e), ahd. strenof **1.** *eine meist größere Anzahl glatter, streifenähnlich liegende od. hängender Haare:* eine graue S.; ein paar -n fieler ihr in die Stirn; sie ließ sich eine S. heller stören; Ü E regnete ... Naß und grau wehten die -n im Wind (Re marque, Triomphe 72). **2.** *Reihe von Ereignissen, die fü jmdn. alle günstig od. ungünstig sind; Phase:* er hat derzeit eine gute, glückliche, unglückliche S. **3.** (landsch.) *als ein Art Bund abgepackte Wolle; Strang* (2 a): für diesen Pull over braucht man fünf -n Wolle; **strähnen** [ˈʃtrɛːnən] ⟨sw V.; hat⟩ (selten): *in Strähnen* (1) *legen, zu Strähnen formen.* Rochus ... strähnte seinen Bart (Schnurre, Bart 171); ⟨2 Part..:⟩ vom Wasser gesträhntes Haar; **strähnig** [ˈʃtrɛːnɪç ⟨Adj.⟩: *(bes. von jmds. Haar) Strähnen bildend, in Form von Strähnen [herabhängend]:* sie hat fettiges, -es Haar. **Strak** [ʃtrak], das; -s, -e [zu ↑straken] (Schiffbau): *Verlau der (krümmten) Linien eines Bootskörpers;* **strakel** [ˈʃtrakn̩] ⟨sw. V.⟩ [mniederd. straken = (über)streichen streifen] (Schiffbau, Technik): **a)** *(von den zum Schiffbal benötigten Latten) vorschriftsmäßig ausrichten* ⟨hat⟩; **b)** *(von einer Kurve) vorschriftsmäßig verlaufen* ⟨ist⟩. **Stralzierung** [ʃtralˈt͡siːrʊŋ, st...], die; -, -en [zu veraltet stral zieren < ital. stralciare = liquidieren], (österr..:) **Stralzic** [ˈʃtralt͡sio, 'st...], der; -s, -s [ital. stralcio] (Kaufmannsspr veraltet): svw. ↑Liquidation (1). **Stramin** [ʃtraˈmiːn], der; -s, -e (Arten:) -e [aus dem Niederd < niederl. stramien < mniederl. st(r)amijn < afrz. esta min(e), zu lat. stämineus = faserig; urspr. = grobes Ge spinst]: *appretiertes Gittergewebe für [Kreuz]stickerei.* **stramm** [ʃtram] ⟨Adj.⟩ [aus dem Niederd. < mniederd stram = gespannt, steif]: **1.** *etw., bes. den Körper, fes. umschließend; straff:* -ein -es Gummiband; das Hemd, die Hose sitzt [zu] s. **2.** *kräftig gebaut u. gesund, kraftvol aussehend:* ein -er Junge, ein -es Mädel; einen -en Körper -e Beine, Waden haben. **3.** *mit kraftvoll angespannten Mus keln gerade aufgerichtet:* -e Haltung annehmen; er hält sich s.; eine -e *(zackige)* Kehrtwendung machen; L er erhielt ein -en (ugs.; *kräftigen u. anhaltenden)* Applaus **4.** *energisch u. forsch, nicht nachgiebig, streng:* hier herrsch -e Disziplin; -es s. mit den Rekruten war (Re marque, Westen 25); er ist ein -er (ugs.; *engagierter u linientreuer)* Marxist, einen -en *(ugs.; strenggläubiger)* Katho lik. **5.** (ugs.) *tüchtig, viel; zügig u. ohne zu rasten:* s. arbeiten zu tun haben, marschieren; im Osten ... daß es s vorwärtsging (Grass, Blechtrommel 370); ⟨Abl.:⟩ **stram men** [ˈʃtramən] ⟨sw. V.; hat⟩: **1.** (selten) *stramm* (1) *machen* ⟨ist⟩: den Fallschirm ..., eine Brise scharf strammte (Gaiser, Jagd 198). **2.** ⟨s. + sich⟩ (veraltend) *stramm* (3) *stehen, sich aufrichten:* das ... Herrchen strammte sich (Lenz, Suleyken 87); **Strammheit,** die; -⟨Zus.:⟩ **strammstehen** ⟨unr. V.; hat⟩ (bes. von Soldaten) *in strammer* (3) *Haltung stehen:* vor dem Major s.; Stehe stramm, wenn ich mit dir rede (Remarque, Obelisk 179) Ü vor seiner Frau muß er s.; **strammziehen** ⟨unr. V.; hat⟩ *etw. stramm* (1) *anziehen, fest spannen:* den Gürtel s. **Strampel-:** ∼**anzug,** der: *gestricktes Kleidungsstück in der Art einer* ²*Kombination für ein Baby;* ∼**höschen,** das, ∼**hose.**

die: *Hose für ein Baby mit Beinlingen u. einem Oberteil, das über den Schultern mit Trägern geschlossen wird;* ∼**sack,** der: *durchgehendes, aus einem jackenartigen Oberteil u. einem wie ein Sack geschnittenen Unterteil bestehendes Kleidungsstück für ein Baby.*

strampeln [ˈʃtrampl̩n] ⟨sw. V.⟩ [wohl Iterativbildung zu mniederd. strampen = mit den Füßen stampfen]: **1.** *mit den [Armen u.] Beinen heftige, zappelnde, lebhafte Bewegungen machen* ⟨hat⟩: im Schlaf s.; das Baby strampelt [vor Vergnügen]. **2.** (ugs.) *(mit dem Rad) fahren* ⟨ist⟩: jeden Tag 20 km s.; mit dem Rad zur Arbeit s. **3.** (ugs.) *sich sehr anstrengen, bemühen (um zu einem bestimmten Ziel, Erfolg zu gelangen)* ⟨hat⟩: ganz schön s. müssen.

strampfen [ˈʃtrampf̩n] ⟨sw. V.; hat⟩ [H. u.] (österr.): *(mit dem Fuß) stampfen:* den Schmutz von den Schuhen s.

Strampler [ˈʃtramplɐ], der; -s, -: svw. ↑Strampelhose.

Strand [ʃtrant], der; -[e]s, Strände [ˈʃtrɛndə/mhd., mniederd. strant, eigtl. wohl = Streifen]: *flacher sandiger od. kiesiger Rand eines Gewässers, bes. des Meeres (der im Unterschied zum Ufer je nach Wasserstand von Wasser bedeckt sein kann):* ein breiter, schmaler, steiniger S.; südliche, sonnige, überfüllte Strände; der S. der Ostsee; sie gehen schon morgens an den S. *(Badestrand)*; am S. in der Sonne liegen; die Boote liegen am, auf dem S.; das Schiff ist auf [den] S. gelaufen, geraten; (Seemannsspr.:) der Kapitän setzte das leckgeschlagene Schiff auf [den] S.

Strand-: ∼**amt,** das: *für die Hilfeleistung bei Seenot in Strandnähe u. für die Sicherstellung von Strandgut zuständiges Amt;* ∼**anzug,** der: *leichter, luftiger Anzug, der im Sommer am Strand getragen wird;* ∼**bad,** das: *an einem Fluß od. einem See mit Strand gelegene Badeanstalt, zum Baden angelegte Stelle, eingerichtetes Gelände;* ∼**burg,** die: *am Seestrand [um den Strandkorb herum] gebauter kreisförmiger Wall aus Sand:* eine S. bauen; in der S. liegen und sich sonnen; ∼**café,** das: vgl. ∼hotel; ∼**distel,** die: *bes. auf Dünen wachsende, blaugrüne, wie mit Reif überzogen aussehende Distel;* ∼**flieder,** der: *an Meeresstränden wachsende Pflanze mit ledrigen, in Rosetten stehenden Blättern u. blauvioletten Blüten; Meerlavendel;* ∼**floh,** der: *in vielen Arten in Gewässern u. auf feuchten Stränden vorkommender kleiner Krebs, der sich tagsüber eingräbt;* ∼**gerechtigkeit,** die (jur. veraltet): svw. ↑recht; ∼**gerste,** die: *an Meeresstränden wachsende Art der Gerste;* ∼**gras,** die, ∼**grasnelke,** die: *an Meeresstränden wachsende Grasnelke mit kleinen lila od. rosa Blüten;* ∼**gut,** das ⟨o. Pl.⟩: *vom Meer an den Strand gespülte Gegenstände (meist von gestrandeten Schiffen);* ∼**hafer,** der: *weißlichgrünes Gras mit steifen Stengeln, seitlich eingerollten Blättern u. gelben Ähren, das häufig zur Befestigung von Dünen angepflanzt wird;* ∼**haubitze,** die in der Wendung **voll/betrunken/blau o. ä. wie eine S. sein** (ugs.; *völlig betrunken sein*); ∼**hauptmann,** der: *Leiter eines Strandamtes;* ∼**heide,** die: svw. ↑∼grasnelke; ∼**hotel,** das (veraltend): *am Strand gelegenes Hotel;* ∼**igel,** der: *kleiner, flacher Seeigel mit kurzen dunkelgrünen Stacheln; Strandseeigel;* ∼**kiefer,** die: *im Mittelmeergebiet u. am Atlantik wachsende Kiefer mit kegelförmiger Krone;* ∼**kleid,** das: vgl. ∼anzug; ∼**kombination,** die: *mehrere zusammenpassende, luftige Kleidungsstücke für den sommerlichen Aufenthalt am Strand;* ∼**korb,** der: *nach oben u. allen Seiten geschlossene u. nur nach vorn offene, mit einem bankartigen Teil versehene Sitzgelegenheit aus Korbgeflecht, die am Strand aufgestellt wird u. in die man sich zum Schutz gegen Wind od. Sonne hineinsetzen kann;* ∼**krabbe,** die, ∼**läufer,** der: *in vielen Arten an Meeresstränden vorkommende kurzbeinige Schnepfe;* ∼**leben,** das: *das Treiben im Sommer am Badestrand;* ∼**linie,** die (Geogr.): *Linie, die die natürliche Begrenzung des Strandes bildet;* ∼**nelke,** die: **a)** svw. ↑∼flieder; **b)** svw. ↑∼grasnelke; ∼**promenade,** die; ∼**raub,** der: *Raub von Strandgut;* ∼**räuber,** der; *der Strandgut raubt;* ∼**recht,** das (jur.): *gesetzliche Regelung über die Bergung gestrandeter Schiffe u. die Sicherstellung von Strandgut;* ∼**schnecke,** die: *in vielen Arten an Meeresstränden vorkommende Schnecke;* vgl. Litorina; ∼**see,** der: vgl. Lagune; ∼**seeigel,** der: svw. ↑∼igel; ∼**segeln,** das; -s (Sport): *Segeln auf dem Meeresstrand mit einem bootsähnlichen Fahrzeug mit drei od. vier Rädern;* ∼**vogt,** der: *den Strandhauptmann zur Unterstützung zugeteilter Beamter eines Strandamtes;* ∼**wache,** die: *Wache am Strand bei drohender Sturmflut;* ∼**wächter,** der: **a)** *jmd., der die Strandwache hält;* **b)** *Gehilfe des Strandvogts.*

Strände: Pl. von ↑Strand; **stranden** [ˈʃtrandn̩] ⟨sw. V.; ist⟩ [1: spätmhd. stranden]: **1.** *auf Grund laufen u. festsitzen:* der Tanker ist vor der französischen Küste gestrandet. **2.** (geh.) *mit etw. keinen Erfolg haben u. damit scheitern:* in einem Beruf s.; die Regierung ist mit ihrer Politik gestrandet; ⟨Abl. zu 1:⟩ **Strandung,** die; -, -en: *das Stranden.*

Strang [ʃtraŋ], der; -[e]s, Stränge [ˈʃtrɛŋə; mhd., ahd. stranc, eigtl. = der Zusammengedrehte]: **1. a)** *Seil, Strick;* die Glocke wird noch mit einem S. geläutet; jmdn. zum Tode durch den S. (geh.: *zum Tod durch Erhängen*) verurteilen; diese Tat verdient den S. *(den Tod durch Erhängen);* **b)** *Leine (als Teil des Geschirrs von Zugtieren), an der das Tier den Wagen zieht:* die Pferde legten sich mächtig in die Stränge *(begannen kräftig zu ziehen);* *wenn alle Stränge reißen (ugs.; *im Notfall, wenn es keine andere Möglichkeit gibt*); **an einem/am gleichen/an demselben S.** ziehen (das gleiche Ziel verfolgen); **über die Stränge schlagen/hauen** (ugs.; *die Grenze des Üblichen u. Erlaubten auf übermütige, forsche, unbekümmerte Weise überschreiten;* urspr. vom Ausschlagen eines unruhigen Pferdes über den Zugstrang hinaus). **2. a)** *Bündel von [ineinander verschlungenen] Fäden o. ä.; Docke* (1): einen S. Wolle kaufen; für diese Stickerei braucht man 4 Stränge Garn; **b)** *in der Art eines Strangs* (1 a) *Zusammengehörendes:* verschiedene Stränge der Muskeln, Sehnen, Nerven waren durch die Verletzung zerstört; **c)** (Elektrot.) *Teil der Wicklung einer elektrischen Maschine;* vgl. Strangspannung. **3.** *etw., was sich linienartig in gewisser Länge über etw. hin erstreckt* (z. B. Schienen, eine Rohrleitung): in diesem Tunnel liegt ein S. der Untergrundbahn; ein toter S. *(ein nicht befahrenes Gleis);* ein S. der Kanalisation; Ü der S. eines Dramas, eines Romans; mehrere Stränge bildeten das Handlung des Films.

strang-, Strang-: ∼**dachziegel,** der (Bauw.): *durch Strangpressen hergestellter Dachziegel;* ∼**förmig** ⟨Adj. o. Steig.; nicht adv.⟩: *in der Form eines Strangs;* ∼**gießanlage,** die (Hüttenw.): vgl. ∼guß; ∼**guß,** der (Hüttenw.): *Gußverfahren, bei dem erhitztes Metall in eine wassergekühlte Kokille gegossen wird u. das bereits erstarrte Metall durch Walzen fortlaufend aus der Kokille herausgezogen wird, dazu:* ∼**gußanlage,** die (Hüttenw.); ∼**pressen,** das; -s: **a)** (Hüttenw.) *Verfahren zur Formung von Metall, bei dem ein erwärmter Metallblock in eine Presse gegeben u. zu Stangen gepreßt wird;* **b)** svw. ↑Extrudieren; ∼**spannung,** die (Elektrot.): svw. ↑Phasenspannung; ∼**ziegel,** der: svw. ↑∼dachziegel.

Stränge [ˈʃtrɛŋə], Pl. von ↑Strang; **strängen** [ˈʃtrɛŋən] ⟨sw. V.; hat⟩ (veraltend): *ein Zugtier anspannen.*

Strangulation [ʃtraŋgula'tsjoːn], die; -, -en [lat. strangulātio, zu: strangulāre, ↑strangulieren]: **1.** *das Strangulieren.* **2.** (Med.) *Abschnürung, Abklemmung von Abschnitten des Darms;* **strangulieren** [ʃtraŋgu'liːrən] ⟨sw. V.; hat⟩ [lat. strangulāre]: *durch Zuschnüren, Zudrücken der Luftröhre töten; erdrosseln, erhängen:* die Frau war stranguliert worden; ein Kind hätte sich an der Leine fast stranguliert; ⟨Abl.:⟩ **Strangulierung,** die; -, -en: Strangulation (1, 2); **Strangurie** [ʃtraŋgu'riː, st...], die; -, -n [...i:ən; griech. stragguría, zu: strágx (Gen.: straggós) = ausgepreßter Tropfen u. oúron = Harn] (Med.): *Harnzwang.*

Stranze [ˈʃtrantsə], die; -, -n [zu landsch. stranzen, Nebenf. von ↑strunzen] (landsch., bes. südd.): *Schlampe.*

strapaz-, Strapaz- (österr.): vgl. strapazier-; **Strapaze** [ʃtra'paːtsə], die; -, -n [ital. strapazzo, zu: strapazzare, ↑strapazieren]: *große [körperliche], über einige Zeit sich erstreckende Anstrengung; die Reise war eine große, eine einzige S.* (sie ist anstrengend); eine schöne zu müssen; -n aushalten, auf sich nehmen, übersehen; keine S. scheuen; man kann ihm diese S. nicht zumuten; sich von den -n erholen.

strapazier-, Strapazier-: ∼**anzug,** der; vgl. ∼hose; ∼**fähig** ⟨Adj.; nicht adv.⟩: *so beschaffen, daß man es strapazieren kann:* -e Hosen, Schuhe; ein Mantel aus -em Stoff, dazu: ∼**fähigkeit,** die ⟨o. Pl.⟩; ∼**hose,** die: *Hose, die man strapazieren kann;* vgl. ∼hose.

strapazierbar ⟨Adj.; o. Steig.; nicht adv.⟩: *sich strapazieren* (1, 2 a) *lassend:* ein -er Stoff; ⟨Abl.:⟩ **Strapazierbarkeit,** die; -; **strapazieren** [ʃtrapa'tsiːrən] ⟨sw. V.; hat⟩ [ital. strapazzare = überanstrengen, H. u.]: **1.** *stark beanspruchen, sehr beanspruchen; nicht schonen:* seine Kleider, seine Schuhe [stark] s.; die tägliche Rasur strapaziert die Haut; bei dieser Rallye werden die Autos sehr strapaziert; Ü

strapazierte *(immer wieder verwendete)* Parolen; diese Ausrede ist schon zu oft strapaziert *(benutzt)* worden. **2. a)** *auf anstrengende Weise in Anspruch nehmen:* die Kinder strapazieren die Mutter, die Nerven der Mutter; diese Reise würde ihn zu sehr s.; nach der Arbeit sieht sie immer sehr strapaziert aus; Ü jmds. Geduld s. (ugs.; *auf eine harte Probe stellen);* **b)** ⟨s. + sich⟩ *sich [körperlich] anstrengen, nicht schonen:* ich habe mich so strapaziert, daß ich krank geworden bin; **strapaziös** [ʃtrapaˈtsi̯øːs] ⟨Adj.; -er, -este; nicht adv.⟩ [geb. mit französierender Endung]: *mit Strapazen verbunden; anstrengend, beschwerlich:* eine -e Wanderung, Arbeit; sie hat einen -en Alltag. **Straps** [ʃtraps, st...; engl.: stræps], der; -es, -e [engl. straps (Pl.) = Riemen]: **a)** svw. ↑Strumpfhalter: -e mit Rüschen; **b)** *[schmaler] Hüftgürtel mit vier Strapsen (a) [der erotisch anziehend wirken soll]; Tanzgürtel.* **Straß** [ʃtras], der; - u. Strasses, Strasse [nach dem frz. Juwelier G. F. Stras (1700–1773)]: **a)** ⟨o. Pl.⟩ *aus bleihaltigem Glas mit starker Lichtbrechung hergestelltes, glitzerndes Material bes. für Nachbildungen von Edelsteinen:* Schmuck, Knöpfe aus S.; **b)** *aus Straß (a) hergestellte Nachbildung von Edelsteinen:* eine Bluse mit Strassen besticken. **straßab** [ʃtraːsˈ|ap] ⟨Adv.⟩: vgl. ~auf; **straßauf** [ʃtraːsˈ|au̯f] ⟨Adv.⟩ in der Verbindung **s., straßab/s. und straßab** (geh.; *überall in den Straßen, durch viele Straßen):* ich bin s., straßab gelaufen, um dich zu finden; **Sträßchen** [ˈʃtrɛːsçən], das; -s, -: ↑Straße (1 a); **Straße** [ˈʃtraːsə], die; -, -n [mhd. strāʒe, ahd. strāʒ(3)a < spätlat. strāta (via) = gepflaster(ter Weg), zu lat. strātum, 2. Part. von: sternere = ausbreiten; bedecken; ebnen]: **1. a)** ⟨Vkl. ↑Sträßchen⟩ *für den Verkehr in der Stadt angelegter Verkehrsweg (in der Regel Fahrbahn u. Bürgersteig):* eine schmale, breite, enge, belebte, ruhige, stille, laute, glatte, vereiste, holprige, überfüllte, verstopfte, regennasse S.; diese S. kreuzt eine andere; die S. führt zum Rathaus; die S. vom Bahnhof zum Hotel; die -n sind schwarz von Menschen; die S. wurde nach einem Ehrenbürger der Stadt benannt; die S. überqueren, sperren, fegen, kehren; er notierte S. und Hausnummer *(die Anschrift);* das Haus liegt dicht an der S.; auf offener S. *(vor den Augen aller, die sich auf einer Straße befinden; nicht im verborgenen);* auf die S. laufen, treten; man traut sich abends kaum noch auf die S. (aus Angst vor Gewalttaten; das Fenster, Zimmer geht auf die, zur S. *(liegt zur Straßenseite);* durch die -n schlendern, gehen; in einer ruhigen, stillen, lauten S. wohnen; das Hotel liegt, ist in der Berliner S.; bei Rot über die S. gehen; Verkauf [auch] über die S. *(zum Verzehr außerhalb des Lokals, der Konditorei);* Ü Gesetze, die ... unter dem ‚Druck der S.‘ *(der Masse 3 a)* zustande kommen (Fraenkel, Staat 225); den Ausdruck hast du wohl auf der S. *(Ort, von dem nichts Gutes kommt)* gelernt; die Jugendgruppe wurde gegründet, um die Jugendlichen von der S. zu holen *(um auf diese Weise mögliche Verwahrlosung o. ä. zu verhindern);* * **mit jmdm., etw. die S. pflastern können** (ugs.; *in viel zu großer Zahl, überreichlich vorhanden sein);* **jmdn. auf die S. setzen/werfen** (ugs.: 1. *jmdn. [nach dessen Meinung unberechtigterweise] aus seiner Stellung entlassen.* 2. *jmdm. [nach dessen Meinung unberechtigterweise] seine Wohnung, sein Zimmer kündigen);* **auf der S. liegen/sitzen/stehen** (ugs.: 1. *ohne Stellung, arbeitslos sein.* 2. *ohne Wohnung sein, keine Bleibe mehr haben);* **auf die S. gehen** (ugs.: 1. *demonstrieren:* für seine Überzeugungen auf die S. gehen. 2. *als Straßenmädchen der Prostitution nachgehen);* **jmdn. auf die S. schicken** (ugs.; *als Straßenmädchen der Prostitution nachgehen lassen);* **b)** *für den Verkehr zwischen Ortschaften, Städten usw. angelegter Verkehrsweg:* eine kurvenreiche, ansteigende S.; eine S. erster, zweiter Ordnung; die S. nach Köln; die S. führt über den Paß, schlängelt sich durch das Tal; wir blieben mit unserem Laster auf der S. liegen *(hatten eine Panne);* wir haben heute den ganzen Tag auf der S. gelegen (ugs.; *waren den ganzen Tag mit dem Auto unterwegs).* **2.** *Menschen, die in einer Straße wohnen:* die ganze S. macht sich über ihn lustig. **straßen-, Straßen-:** ~abschnitt, der; ~anzug, der: *ein in der Öffentlichkeit zu tragender Herrenanzug [für den Alltag;* ~arbeiten ⟨Pl.⟩: *[Ausbesserungs]arbeiten an einer Straße, an Straßen:* Durchfahrt wegen S. gesperrt; ~arbeiter, der; ~bahn, die: *schienengebundenes, mit elektrischer Energie betriebenes Verkehrsmittel für den Stadtverkehr:* S. nehmen; auf die S. warten; mit der S. fahren, dazu: ~bahndepot,

das, ~**bahner** [...baːnə], der; -s, - (ugs.): *Straßenbahnfahrer od. -schaffner,* ~**bahnfahrer,** der, ~**bahnhaltestelle,** die, ~**bahnschaffner,** der, ~**bahnwagen,** der; ~**bankett,** das: svw. ↑²Bankett (1); ~**bau,** der ⟨o. Pl.⟩: *das Bauen von Straßen:* er ist Ingenieur für S.; beim, im S. arbeiten; ~**bauamt,** das: *für den Straßenbau zuständiges Amt;* ~**bauer,** der; -s, -: *jmd., der beim Straßenbau arbeitet;* ~**begleitgrün,** ~**begrenzungsgrün,** das ⟨o. Pl.⟩ (Amtsspr.): *Grünstreifen (als seitliche Begrenzung einer Straße);* ~**bekanntschaft,** die: *jmd., den man auf der Straße kennengelernt hat;* ~**belag,** der: *Material (z. B. Teer, Schotter) als Bestandteil der Oberfläche einer Straße;* ~**beleuchtung,** die; ~**benutzungsgebühr,** die: svw. ↑~zoll; ~**bild,** das: *Bild (2), das die Straße bietet, wie es sich in gewohnter, charakteristischer Weise darstellt:* etw. belebt das, paßt nicht in das S.; zum S. gehören; ~**bord,** das (schweiz.): svw. ~rand; ~**böschung,** die; ~**café,** das: *Café, bei dem man als Gast auch auf der Straße (auf dem Bürgersteig) Platz nehmen kann;* ~**dorf,** das: *Dorf, dessen Häuser alle an einer Straße liegen;* ~**dreck,** der (salopp abwertend): *Schmutz, der auf der Straße liegt; Schmutz von der Straße;* ~**ecke,** die: *von zwei sich schneidenden Straßen [u. zwei einen Winkel formenden Häuserzeilen] gebildete Ecke:* an der S. warten, stehen; ~**fahrer,** der (Radrennen): *Radfahrer, der Straßenrennen fährt;* ~**fahrzeug,** das, (vereinzelt:) ~**feger,** der: **a)** (regional) *jmd., der beruflich die Straßen säubert;* **b)** (ugs. scherzh.) bes. *spannender Fernsehfilm (bes. Krimi), der auf der Straße so zu sehen ist;* ~**fertiger,** der; -s, - (Technik): *größere Anlage, die aus mehreren Maschinen zur Herstellung einer Straßendecke besteht;* ~**fest,** das: *auf Straßen u. Plätzen gefeiertes Fest;* ~**führung,** die: *(durch Planung festgelegter) Verlauf einer Straße;* ~**glätte,** die: Vorsicht, S.!; S. verlaufender Graben:* in den S. fahren; das Auto landete im S.; ~**handel,** der: *auf öffentlichen Straßen u. Plätzen stattfindender Verkauf,* dazu: ~**händler,** der; ~**junge,** der (abwertend): svw. ↑Gassenjunge; ~**kampf,** der ⟨oft Pl.⟩: *auf Straßen u. Plätzen ausgetragener Kampf:* bei Straßenkämpfen zwischen der Polizei und den Demonstranten gab es mehrere Verletzte; ~**karte,** die: *Landkarte, die über [Land]straßen u. Autobahnen orientiert;* ~**kehrer,** der; -s, - (regional): svw. ↑~feger; ~**kleid,** das: vgl. ~anzug; ~**kot,** der (veraltet): svw. ↑~dreck; ~**köter,** der (abwertend): *Hund, der auf der Straße umherstreunt;* ~**kreuzer,** der (ugs.): bes. *großer, breiter Personenkraftwagen: ein amerikanischer S.;* ~**kreuzung,** die: *Kreuzung (1) zweier od. mehrerer Straßen;* ~**lage,** die: *Fahreigenschaften eines Kraftfahrzeugs bes. in Kurven u. auf schlechter Strecke;* ~**lampe,** die: *(an einem Pfahl, einer Hauswand o. ä. fest angebrachte) Lampe zur Straßenbeleuchtung;* ~**lärm,** der: *durch den Straßenverkehr verursachter Lärm;* ~**laterne,** die: vgl. ~lampe; ~**leuchte,** die: vgl. ~lampe; ~**mädchen,** das (meist abwertend): *Frau, die sich auf der Straße männlichen Personen zum Geschlechtsverkehr gegen Bezahlung anbietet;* ~**maler,** der (seltener): svw. ↑Pflastermaler; ~**meister,** der: *Vorsteher einer Straßenmeisterei;* ~**meisterei,** die: *Dienststelle, die für die Erhaltung u. Erneuerung der Straßen zuständig ist;* ~**musikant,** der: *jmd., der auf der Straße musiziert [um dadurch Geld zu verdienen];* ~**name,** der: *Name einer Straße in einer Stadt od. Ortschaft;* ~**netz,** das: *Gesamtheit der Straßen eines Gebietes;* ~**niveau,** das: *Niveau (1), auf dem eine Straße verläuft;* ~**passant,** der: svw. ↑Passant (1); ~**pflaster,** das; ~**rand,** der; ~**raub,** der: *Raub auf offener Straße,* dazu: ~**räuber,** der: *jmd., der Straßenraub verübt hat;* ~**reinigung,** die: **1.** *das Reinigen öffentlicher Straßen u. Plätze bes. in Städten u. Ortschaften.* **2.** *für die Straßenreinigung (1) zuständige Dienststelle:* bei der S. arbeiten; ~**rennen,** das (bes. Radsport): *auf der Straße stattfindendes [Rad]rennen* (Ggs.: Bahnrennen); ~**roller,** der: *schwerer Tiefloder zur Beförderung von Schienenfahrzeugen auf der Straße;* ~**sammlung,** die: *auf der Straße durchgeführte Sammlung* (1); ~**sänger,** der: vgl. ~musikant; ~**schild,** das ⟨Pl. -er⟩: **a)** *[an Straßenecken angebrachtes] Schild mit dem Namen der Straße;* **b)** (ugs.) svw. ↑Wegweiser; **c)** (ugs.) svw. ↑Verkehrszeichen; ~**schlacht,** die: svw. ↑~kampf; ~**schmutz,** der: svw. ↑~dreck; ~**schuh,** der: svw. *zum Gehen auf der Straße geeigneter Schuh;* ~**seite,** die: **a)** *bei den beiden Seiten einer Straße:* er stand auf der anderen S. und winkte; **b)** *zur Straße gelegene Seite eines Gebäudes:* das Fenster ging

zur S.; ~**signal,** das (schweiz.): *Verkehrszeichen;* ~**sperre,** die: *auf der Straße aufgestelltes Hindernis:* eine S. errichten; vgl. Barrikade; ~**sperrung,** die: *das Sperren, Gesperrtsein einer Straße;* ~**staub,** der: S. an den Schuhen haben; ~**theater,** das: **a)** ⟨o. Pl.⟩ *(oft politisch engagiertes) auf Straßen u. Plätzen aufgeführtes Theater* (2); **b)** *Truppe, die Straßentheater* (a) *macht;* ~**tunnel,** der: *Tunnel, in dem eine Straße verläuft:* der S. am Gotthard ist geöffnet; ~**überführung,** die; ~**unterführung,** die; ~**verhältnisse** ⟨Pl.⟩: vgl. ~zustand; ~**verkauf,** der: vgl. ~handel, dazu: ~**verkäufer,** der; ~**verkehr,** der: *Verkehr auf den Straßen:* auf den S. achten; im S. Rücksicht nehmen, dazu: ~**verkehrsordnung,** die: *Gesamtheit der Verordnungen, die das Verhalten der Verkehrsteilnehmer auf öffentlichen Straßen regeln;* Abk.: StVO, ~**verkehrsrecht,** das ⟨o. Pl.⟩: *Gesamtheit der Vorschriften, die die Benutzung der öffentlichen Straßen, Wege u. Plätze durch Fahrzeuge u.* Fußgänger regeln, ~**verkehrs-Zulassungs-Ordnung,** die (Verkehrsw.): *Gesamtheit der Vorschriften über die Zulassung von Personen u. Fahrzeugen zum Straßenverkehr;* Abk.: StVZO, ~**verzeichnis,** das: *[in einem Stadtplan enthaltenes] Verzeichnis aller Straßen u. Plätze einer Stadt od. Ortschaft;* ~**walze,** die: *im Straßenbau verwendete Baumaschine zum Walzen* (2) *der Straßendecke;* ~**wärter,** der: *Angestellter einer Straßenmeisterei;* ~**weise** ⟨Adv.⟩: *nach Straßen [geordnet], Straße für Straße:* die Müllabfuhr erfolgt s.; ~**wischer,** der (schweiz.): svw. ↑~feger; ~**zeile,** die: *entlang einer Straße gelegene Häuserzeile;* ~**zoll,** der: *für die Benutzung einer Straße (z. B. Paßstraße) zu entrichtende Gebühr; Maut* (a); ~**zug,** der: *Straße mit Häuserreihen;* ~**zustand,** der: *Zustand der Straßen (im Hinblick auf ihre Befahrbarkeit (z. B. bei winterlicher Witterung),* dazu: ~**zustandsbericht,** der.

Straße-Schiene-Verkehr, der; -s (Verkehrsw.): *kombinierter Transport von Gütern od. Personen mit Kraftfahrzeugen u. mit der Eisenbahn.*

Strata: Pl. von ↑**Stratum.**

Stratege [ʃtraˈteːɡə, st...], der; -n, -n [frz. stratège < griech. stratēgós, zu: stratós = Heer u. ágein = führen]: *jmd., der nach einer bestimmten Strategie, strategisch vorgeht;* **Strategem** [ʃtrateˈɡeːm, st...], das; -s, -e [frz. stratagème < griech. stratēgḗma] (bildungsspr.): **a)** *Kriegslist;* **b)** *Kunstgriff, Trick, geschickt erdachte Maßnahme;* **Strategie** [ʃtrateˈɡiː, st...], die; -, -n [...i:ən; frz. stratégie < griech. stratēgía]: *genauer Plan des eigenen Vorgehens, der dazu dient, ein militärisches, politisches, psychologisches o. ä. Ziel zu erreichen, u. in dem man diejenigen Faktoren, die in die eigene Aktion hineinspielen könnten, von vornherein einzukalkulieren versucht:* die richtige, falsche S. anwenden; sich auf eine bestimmte S. einigen; etw. führt zu einer neuen S.; ⟨Zus.:⟩ **Strategiediskussion,** die: *Diskussion über die zu wählende Strategie;* **strategisch** [ʃtraˈteːɡɪʃ, st...] ⟨Adj.⟩ [frz. stratégique < griech. stratēgikós]: *die Strategie betreffend, auf ihr beruhend:* -e Waffen (Milit.): *Waffen von größerer Sprengkraft u. Reichweite;* vgl. taktisch a); -e Fragen, Probleme; eine s. wichtige Brücke; s. handeln.

Strati: Pl. von ↑Stratus; **Stratifikation** [ʃtratifikaˈtsi̯oːn, st...], die; -, -en: **1.** (bes. Geol.) *Schichtung [von Gesteinen].* **2.** (Landw.) *das Stratifizieren* (2); ⟨Zus.:⟩ **Stratifikationsgrammatik,** die - (Sprachw.): *grammatische Theorie, die Sprache als ein System hierarchisch geordneter, in wechselseitiger Beziehung stehender Ebenen versteht;* **stratifizieren** [...'tsiːrən] ⟨sw. V.; hat⟩ [zu lat. strātum (↑Stratum) u. facere = machen, bewirken]: **1.** (Geol.) *(Gesteine) in die Schichtenfolge einordnen, ihre Schichtenfolge feststellen.* **2.** (Landw.) *(von langsam keimendem Saatgut) in feuchtem Sand od. Wasser schichten, um es schneller zum Keimen zu bringen;* **Stratigraphie,** die; -[↑-graphie]: **1.** *Beschreibung der Aufeinanderfolge von Gesteinsschichten als Teilgebiet der Geologie.* **2.** *Beschreibung der Kulturschichten bei der Ausgrabung als Teilgebiet der Archäologie.* **3.** (Med.) *Tomographie;* **stratigraphisch** ⟨Adj.; o. Steig.⟩: *die Stratigraphie betreffend, zu ihr gehörend;* **strato-, Strato-** [ʃtrato-, st...; auch: ʃtratoː-, st...; zu lat. strātum (↑Straße] ⟨Best. in Zus. mit der Bed.⟩: *[schichtweise] ausgebreitet* (z. B. Stratosphäre); **Stratokumulus,** der; -, ...li (Met.): *tief hängendes, aus Wölkchen od. Wolken in einer großen Höhe bestehendes Wolkenfeld;* Abk.: Sc; **Stratopause,** die; - [zu griech. paũsis = Ende] (Met.): *atmosphärische Schicht zwischen Stratosphäre u. Mesosphäre;* **Stratosphäre,** die; - (Met.): *tief zweiter Schicht der Erdatmosphäre (etwa*

zwischen 11 u. 50 km Höhe); ⟨Zus.:⟩ **Stratosphärenflug,** der: *Flug in die, durch die Stratosphäre;* ⟨Abl.:⟩ **stratosphärisch** ⟨Adj.; o. Steig.; nicht präd.⟩; **Stratum** [ʃtraːtʊm, 'st...], das; -s, ...ta [lat. strātum = Decke, subst. 2. Part. von: sternere, ↑Straße]: **1.** (Sprachw.) *Ebene in der Stratifikationsgrammatik* (z. B. Syntax). **2.** (Anat.) *flach ausgebreitete Schicht von Zellen;* **Stratus** [ʃtraːtʊs, 'st...], der; -, ...ti [nlat.] (Met.): *tief hängende, ungegliederte Wolkenschicht; Schichtwolke;* ⟨Zus.:⟩ **Stratuswolke,** die.

Straube [ʃtrɑʊbə], die; -, -n [spätmhd. strūbe, eigtl. = *Backwerk mit rauher Oberfläche]* (bayr., österr.): *aus Hefeod. Brandteig hergestelltes Schmalzgebäck mit unregelmäßiger, teils gezackter Oberfläche;* **sträuben** [ʃtrɔɪbn] ⟨sw. V.; hat⟩ [mhd. strūben, ahd. strūbēn = rauh machen, zu: strūbe, strūp = hochstarrend, rauh]: **1.** *(von Fell, Gefieder o. ä.)* **a)** *machen, daß sich etw. [senkrecht, nach allen Seiten] aufstellt:* die Federn s.; der Hund sträubt das Fell; **b)** ⟨s. + sich⟩ *sich aufrichten:* das Fell, das Gefieder sträubt sich; der Katze sträubt sich das Fell; vor Angst, vor Entsetzen sträubten sich ihm die Haare; Ü Geschichten, bei denen sich mir die Haare sträubten *(bei denen ich ganz entsetzt war;* Kirst, 08/15, 276). **2.** ⟨s. + sich⟩ *sich-[einer Sache] widersetzen, sich [gegen etw.] wehren:* sich lange, heftig s.; sie sträubte sich mit allen Mitteln, mit Händen und Füßen gegen die Heirat; ich sträubte mich, auf ihren Vorschlag einzugehen; Ü die Feder sträubt sich, diese schrecklichen Vorgänge zu beschreiben; **straubig** [ʃtrɑʊbɪç] ⟨Adj.⟩ [zu ↑sträuben] (landsch.): svw. ↑struppig. **Strauch** [ʃtrɑʊx], der; -[e]s, Sträucher [ʃtrɔɪçɐ; mhd. strūch, eigtl. wohl = Emporstarrendes]: *Pflanze mit mehreren an der Wurzel beginnenden, holzigen Zweigen; Busch:* dürre, belaubte, dornige, blühende Sträucher; einen S. pflanzen, [be]schneiden, abernten.

strauch-, Strauch-: ~**artig** ⟨Adj.; o. Steig.⟩; ~**besen,** der: *Reisigbesen;* ~**dieb,** der (veraltet abwertend): *minnenstreifender, sich in Gebüschen versteckt haltender Dieb:* du siehst ja aus wie ein S. (ugs.: *wild zerzaust, zerlumpt);* ~**gehölz,** das: *Gehölz* (1) *aus Sträuchern; Buschholz* (a); ~**ritter,** der (veraltet abwertend): *auf einem Pferd umherstreifender Gauner;* ~**werk,** das: a) svw. ↑Gesträuch (a); **b)** *von Sträuchern abgeschlagene Zweige, Äste.*

straucheln [ʃtrɑʊxln] ⟨sw. V.; ist⟩ [spätmhd. (md.) strūcheln, wahrsch. Intensivbildung zu mhd. strūchen = stolpern] (geh.): **1.** *im Gehen mit dem Fuß unabsichtlich an etw. anstoßen u. in Gefahr kommen zu fallen:* der Mann, das Pferd strauchelte; seine Füße drohten zu s.; er strauchelte (vom Gehsteig) auf die Fahrbahn. **2. a)** (geh.) *scheitern, sein Ziel nicht erreichen:* als Wissenschaftler ist er gestrauchelt; gestrauchelte Schriftsteller; **b)** *auf die schiefe Bahn geraten:* ist er ein Großstadt s.; ⟨subst. 2. Part.:⟩ Die Gesellschaft muß auch den Gestrauchelten helfen.

Strauchen [ʃtrɑʊxn], der; -s, - [spätmhd. strūche, H. u.] (bayr., österr. mundartl.): *Schnupfen.*

strauchig [ʃtrɑʊxɪç] ⟨Adj.; o. Steig.⟩: **1.** ⟨nicht adv.⟩ *mit Sträuchern bestanden:* ein -er Abhang. **2.** *in Form eines Strauches [wachsend]:* ein -es Gewächs.

¹**Strauß** [ʃtrɑʊs], der; -es, Sträuße [ʃtrɔɪsə] ⟨Vkl. ↑Sträußchen⟩ [urspr. = Federbusch, wohl zu ↑strotzen]: *zusammengebundene od. -gestellte abgeschnittene od. gepflückte Blumen, Zweige o. ä.:* ein frischer, verwelkter, duftender, bunter S.; einen S. [Veilchen] pflücken, in eine Vase stellen; jmdm. einen S. weißen Flieder/(geh.:) weißen Flieders schicken, überreichen.

²**Strauß** [ʃtrɑʊs], der; -es, -e [mhd. strūʒ(e), ahd. strūʒ strūthio < griech. strouthíon (↑strouthos (mégas) = (großer) Vogel, ²Strauß; H. u.]: *In den Steppen Afrikas u. Vorderasiens lebender, großer, flugunfähiger Laufvogel mit langem, nacktem Hals, kräftigem Rumpf, hohen Beinen u. schwarzweißem bis graubraunem Gefieder:* er steckt den Kopf in den Sand wie der Vogel S. *(verschließt seine Augen vor dem Unangenehmen).*

³**Strauß** [-], der; -es, -e [mhd. strūʒ(e), ahd. strūʒ, verw. mit: striuʒen = streiten, spreizen]: **1.** (veraltet) *Kampf.* **2.** (veraltet) *Auseinandersetzung, Streit, Kontroverse:* sie hatten schon manchen harten S. geliefert; ich habe manchen Strauß auszufechten.

Strauß- (²Strauß; vgl. auch: strauß(en-, Straußen-): ~**farn,** der [die Sporenblätter erinnern an Straußenfedern]: *(zu den Farnen gehörende) als Zimmerpflanze kultivierte Pflanze mit gefiederten Blättern;* ~**gras,** das [die Blütenrispen

werden mit den Schwanzfedern eines ²Straußes verglichen]: *in vielen Arten vorkommendes Gras mit flachen od. borstigen Blättern u. einblütigen Ähren;* ~**vogel**, der ⟨meist Pl.⟩ (Zool.): *zu den* ²*Straußen gehörender Vogel.* **Sträußchen** [ˈʃtrɔysçən], das; -s, -: ↑¹Strauß. **Sträuße:** Pl. von ↑¹˒³Strauß.

straußen-, Straußen- (²Strauß; vgl. auch: Strauß-): ~**ähnlich** ⟨Adj.⟩; ~**ei**, das; ~**farm**, die: *Farm, auf der (zur Gewinnung von Straußenfedern) Strauße gezüchtet werden;* ~**feder**, die: *(z. B. zur Dekoration von Hüten, zur Herstellung von Federboas verwendete) Schwungfeder des Straußes;* ~**leder**, das; ~**vogel**, der: svw. ↑Straußvogel. **Straußwirtschaft**, die; -, -en [nach dem zur Kennzeichnung des Ausschanks über der Eingangstür hängenden ¹Strauß] (landsch., bes. südd.): *vorübergehend betriebener Ausschank, in dem eigener [neuer] Wein ausgeschenkt wird.* **strawanzen** usw.: ↑strabanzen usw. **Strazza** [ˈʃtratsa, ˈst...], die; -, ...zzen [ital. (venetisch) strazza, verw. mit: stracciare, ↑Strazze] (Fachspr.): *Abfall bei der Herstellung von Seide;* **Strazze** [ˈʃtratsə, ˈst...], die; -, -n [wohl verkürzt aus ital. stracciafoglio, zu: stracciare = zerreißen] (Kaufmannsspr. veraltend): *Kladde.* **streaken** [ˈstriːkn̩] ⟨sw. V.; hat⟩ [engl. to streak, zu: streak = Blitz(strahl)]: engl. Bez. für *blitzen* (5); **Streaker** [ˈstriːkɐ], der; -s, - [engl. streaker]: engl. Bez. für *Blitzer* (1). **Streb** [ʃtreːp], der; -[e]s, -e (Bergbau): *durch das Abbaus beim Strebbau;* **Strebbau**, der; -[e]s (Bergbau): *Abbauverfahren (bes. bei flach gelagerten Flözen), bei dem der Abbau in Streifen quer zur Längsrichtung des Flözes geschieht;* **Strebe** [ˈʃtreːbə], die; -, -n [zu ↑streben]: *schräg nach oben verlaufende Stütze in Gestalt eines Balkens, Pfostens, einer Stange o. ä.:* starke, dicke, dünne -n; eine S. aus Holz, Metall; die Wand mußte mit -n gestützt werden. **Strebe-:** ~**balken**, der: *als Strebe dienender Balken;* ~**bogen**, der (Archit.): *↑Bogen (2) im Strebewerk;* ~**pfeiler**, der (Archit.): vgl. ~*Bogen* (2); ~**werk**, das (Archit.): *Gesamtheit der aus Bogen (2) u. Pfeilern (1) bestehenden Konstruktion, die bei gewölbten Bauten die vom Gewölbe aus wirkenden Kräfte ableitet u. auf die Fundamente überträgt.* **streben** [ˈʃtreːbn̩] ⟨sw. V.⟩ [mhd. streben, ahd. strebēn, eigtl. = sich (angestrengt) bewegen, kämpfen]: **1.** *sich (angestrengt) bewegen, kämpfen:* **1.** *sich (angestrengt) irgendwohin, zu einem bestimmten Ziel bewegen* ⟨ist⟩: zur Tür, ins Freie, nach vorne s.; der Fluß strebt zum *(geh.; fließt ins)* Meer; die Pflanzen streben (geh.; *strecken sich*) nach dem Licht, zum Licht; Ü zum Himmel strebende (geh.; *in den Himmel ragende*) Türme; die Partei strebt mit aller Energie zur/an die Macht (geh.; *möchte an die Macht kommen*). **2.** *sich sehr, mit aller Kraft, unbeirrt um etw. bemühen; danach trachten, etw. Bestimmtes zu erreichen* ⟨hat⟩: nach Ehre, Macht, Geld, Reichtum, Erfolg, Glück s.; er strebte stets *(war stets bestrebt)*, sich zu vervollkommnen; ⟨subst.:⟩ das Streben war auf Vollkommenheit; sein Streben geht dahin, ist darauf gerichtet, die Zustände zu verbessern; ⟨Abl.:⟩ **Streber**, der; -s, - (abwertend): *jmd., der sich ehrgeizig u. in egoistischer Weise um sein Fortkommen in Schule od. Beruf bemüht:* ein unangenehmer, unsympathischer S.; er gilt in seiner Klasse, bei seinen Kollegen als S.; **Streberei** [ʃtreːbəˈraɪ], die; - (abwertend): *Verhalten eines Strebers; Strebertum;* **streberhaft** ⟨Adj.; -er, -este⟩, **streberisch** ⟨Adj.⟩ (abwertend selten): *ehrgeizig u. egoistisch um das Fortkommen in Schule od. Beruf bemüht:* ein streberhafter Schüler; **Strebernatur**, die; -, -en (abwertend): *jmd., der seinem ganzen Wesen u. Verhalten nach ein Streber ist:* er ist eine unsympathische S.; **Strebertum**, das; -s (abwertend): *streberisches Wesen, Verhalten;* **strebsam** [ˈʃtreːpzaːm] ⟨Adj.; nicht adv.⟩: *eifrig bemüht, sein Fortkommen in Schule od. Beruf mit Fleiß u. Zielstrebigkeit zu fördern:* -e Schüler; er ist ein -er junger Mann, der meist, was er will; sie ist eifrig und s.; ⟨Abl.:⟩ **Strebsamkeit**, die; -: *das Strebsamsein, strebsames Verhalten;* **Strebung**, die; -, -en ⟨meist Pl.⟩ [zu ↑streben (2)] (geh.): *das Streben* (2): politische, kulturelle -en; sie kannte seine geheimen -en.

Streck-: ~**bett**, das (Med.): *der Geradestellung einer verkrümmten Wirbelsäule dienendes Bett, in dem ein Patient durch Vorrichtungen, die einen Zug ausüben, gestreckt wird;* ~**grenze**, die (Technik): *(bei der Prüfung von Werkstoffen) Grenze, bis zu der ein Material Belastungen durch Zug ausgesetzt werden kann, ohne daß es sich verformt;* ~**hang**,

der (Turnen): *Hang (3) mit gestreckten Armen:* ein S. am Reck; an den Ringen; ~**metall**, das [das Blech wird nach dem Einstanzen von Einschnitten gestreckt (2)] (Technik, Bauw.): *Gitter (aus Stahlblech), das bes. als Unterlage für Putz, Armierung von Beton o. ä. verwendet wird;* ~**mittel**, das: *Substanz, Mittel zum Strecken* (3 a) bestimmter *Speisen;* ~**muskel**, der (Med.): *Muskel, der dazu dient, ein Glied o. ä. zu strecken;* **Strecker;** ~**phase**, die: svw. ↑Streckung (2); ~**probe**, die (Technik): *Prüfung von Werkstoffen, bei der ein Material bis zur Streckgrenze einem Zug ausgesetzt wird;* ~**sitz**, der (Turnen): *das Sitzen mit gestreckten Beinen;* ~**verband**, der (Med.): *Verband, durch den Schienen o. ä. eine Streckung bewirkt u. so eine Verkürzung der Knochen bei der Heilung verhindert.* **streckbar** [ˈʃtrɛkbaːɐ̯] ⟨Adj.; o. Steig.; nicht adv.⟩ (selten): *sich strecken (1 a, 2, 3) lassend; geeignet, gestreckt zu werden;* ⟨Abl.:⟩ **Strecker;** ~**phase**, die: - (selten); **Strecke** [ˈʃtrɛkə], die; -, -n [zu ↑strecken]: **1. a)** *Stück, Abschnitt eines [zurückzulegenden] Weges von bestimmter od. unbestimmter Entfernung:* eine lange, weite, kurze, kleine S.; das ist eine ziemliche, ordentliche, beträchtliche, ungeheure S. (bis dorthin); die Wanderer mußten noch eine schwierige S., eine S. von 20 km bewältigen; eine S. zurücklegen; jmdn. eine S. [Weges] begleiten; die S. bis zur Grenze schaffen wir in einer halben Stunde; der Pilot fliegt diese S. *(Route)* öfter; das Land war über weite -n [hin] *(war weithin, zu großen Teilen)* überschwemmt; Ü das Buch war über einige -n *(in einigen Passagen)* ziemlich langweilig; * **auf der S. bleiben** (ugs.: **1.** *nicht mehr weiterkönnen, stehen bleiben müssen, scheitern:* bei dem scharfen Konkurrenzkampf ist er auf der S. geblieben. **2.** *verlorengehen, vereitelt werden, zunichte werden:* alle Reformprogramme sind auf der S. geblieben); **b)** *Abschnitt, Teil einer Eisenbahnlinie, einer Gleisanlage zwischen zwei Stationen:* die S. Saarbrücken–Paris, zwischen Saarbrücken und Paris; die S. ist nicht fertig *(kann noch nicht befahren werden)*; diese S. fährt er öfter; eine S. ausbauen; eine S. *(die Gleise eines bestimmten Abschnitts)* kontrollieren, begehen, abgehen; auf der S. *(an den Gleisanlagen)* arbeiten; der Zug hielt auf freier/offener S. *(außerhalb eines Bahnhofs)*; **c)** (Sport) *für einen Wettkampf festgelegte Entfernung, genau abgemessener Weg, den ein Sportler bei einem Rennen o. ä. zurücklegen muß:* lange -n liegen ihm nicht; er läuft, schwimmt nur die kurzen -n; viele Zuschauer säumten die S., waren an der S.; die Läufer gehen an die S. *(starten)*; die Läufer sind noch auf der S. *(unterwegs)*; bei diesem Rennen gingen Hunderte von Läufern über die S. *(beteiligten sich Hunderte von Läufern)*. **2.** (Geom.) *durch zwei Punkte begrenzter Abschnitt einer Geraden:* die S. der Geraden abtragen. **3.** (Bergbau) *der Zu- u. Abfuhr von Materialien dienender] horizontaler Grubenbau:* von dem Schacht gehen mehrere -n aus; eine S. vorantreiben, ausbauen. **4.** (Jägerspr.) *Gesamtheit des bei einer Jagd erlegten [nach der Jagd geordnet auf der Erde niedergelegten] Wildes:* eine ansehnliche S.; eine -n fünfzig Hasen; gestreckt lagen nur wenige Fasanen. * **(ein Tier) zur S. bringen** (Jägerspr.: *[ein Tier] erlegen, auf der Jagd töten*): einen Rehbock zur S. bringen; **jmdn. zur S. bringen** *(jmdn. [nach langer Verfolgung] überwältigen, verhaften, töten)*: die Polizei hat die Bankräuber schließlich zur S. gebracht; **strecken** [ˈʃtrɛkn̩] ⟨sw. V.; hat⟩ [mhd. strecken, ahd. strecchen, eigtl. = strack machen, ↑strack]: **1. a)** *(einen Körperteil) in eine gerade, ausgestreckte Haltung bringen; ausstrecken, ausgestreckt halten:* die Arme, Beine, den Körper, die Knie s.; die Schüler strecken den Finger *(halten den ausgestreckten Zeigefinger hoch, um sich zu melden)*; wir müssen das gebrochene Bein s. *(in einen Streckverband legen)*; ⟨2. Part.:⟩ in gestrecktem Galopp *(in raschem Galopp mit ausgestreckten Beinen, weit ausgreifenden Beinen des Pferdes)* davonreiten; **b)** *(sich, einen Körperteil) dehnend ausstrecken, recken:* sich dehnen und s.; er strecke seine Glieder auf dem weichen Sofa; sie reckte und streckte sich, erhob sich; er gähnte und streckte die Beine; der Hund streckte *(rekelte)* sich behaglich in der Sonne; sie mußten ordentlich die Hälse s., um einen Blick auf den Torwart werfen zu können *(mußte ihren Hechtsprung machen)*, um den Schuß über die Latte zu lenken; Ü es wurde Abend, und die Schatten streckten sich (dichter.): *wurden länger)*; der Weg dahin war doch ziemlich erheblich *(fam., ist erweitert)*; **c)** *(einen Körperteil)*

streckt in eine bestimmte Richtung halten, irgendwohin rek-
ken: den Kopf aus dem Fenster, durch den Türspalt, in
die Höhe, nach vorn s.; die Füße unter den Tisch s.,
von sich s.; Er ... tastete mit nach hinten gestreckten
Händen nach seinem Schreibtisch (Sebastian, Kranken-
haus 195); **d**) ⟨s. + sich⟩ *sich irgendwo der Länge nach
hinstrecken, ausgestreckt hinlegen:* sich behaglich aufs Sofa,
ins Gras s.; sie streckte sich unter die Decke und schlief
ein; **e**) ⟨s. + sich⟩ (fam.⟩ *größer werden, wachsen:* die
Kinder haben sich in letzter Zeit mächtig gestreckt; **f**)
(seltener) *sich räumlich erstrecken; eine bestimmte Ausdeh-
nung haben:* den Fluß entlang streckt sich eine größere
Ortschaft; der Wald streckt sich mehrere Kilometer in
die Länge. **2.** *durch entsprechende Behandlung, Bearbeitung
größer, länger, breiter, weiter machen:* Eisenblech durch
Hämmern s.; der Werkstoff läßt sich durch Walzen s.;
sie hat die Schuhe weiten und s. lassen; Ü das Muster
des Kleides streckt sie, ihre Figur *(läßt sie, ihre Figur
schlanker u. größer erscheinen).* **3. a**) *durch Verdünnen, Ver-
mischen mit Zusätzen in der Menge vermehren, ergiebiger
machen:* die Suppe, Soße, Gemüsebrühe ein wenig (mit
Wasser) s.; **b**) *durch Rationieren, Einteilen in kleinere Portio-
nen länger ausreichen lassen:* wir müssen Holz und Kohle
bis zum Frühjahr ein wenig s.; die Vorräte lassen sich
nicht mehr lange s. **4.** (Jägerspr.) *erlegen, zur Strecke
bringen:* einen Vierzehnender s.

strecken-, Strecken-: ~**abschnitt**, der: *Abschnitt eines Weges,
einer Straße, Eisenbahnlinie, Rennstrecke;* ~**arbeiter**, der:
*Arbeiter, der beim Bau, bei der Unterhaltung, Reparatur
von Gleisanlagen mit Gleisarbeiten beschäftigt ist;* ~**aufse-
her**, der: svw. ↑~wärter; ~**begehung**, die: *das Begehen* (1 b)
einer Strecke (1 b); ~**block**, der und der ⟨Pl. -s⟩ (Eisenb.): svw.
↑Block (2); ~**fahrt**, die: *Fahrt über eine [festgelegte] längere
Strecke:* der Wagen ist weniger für den Stadtverkehr als
für ~en geeignet; ~**fernsprecher**, der: *Fernsprecher im Be-
reich von Gleisanlagen, an entsprechenden Punkten außer-
halb der Bahnhöfe;* ~**flug**, der (Segelfliegen): *Flug über
eine möglichst weite Strecke od. eine weite Strecke mit
bestimmtem Ziel;* ~**führung**, die: *Verlauf einer Renn-, Bahn-,
Flugstrecke;* ~**netz**, das: vgl. Eisenbahn-, Flugnetz; ~**ord-
ner**, der (Sport): *an einer Rennstrecke eingesetzter Ordner;*
~**profil**, das (Sport): *graphische Darstellung einer Strecke*
(1 c); ~**rekord**, der: *für eine bestimmte Strecke* (1 c) *geltender
Rekord;* ~**sprecher**, der: *jmd., der bei einer sportlichen Ver-
anstaltung auf einer Rennstrecke die Ansage* (2 a) *macht;*
~**strich**, der (Druckw.): *bes. bei Streckenangaben in Fahr-
plänen verwendeter [etwas kürzerer], meist ohne Spatium
gesetzter Gedankenstrich;* ~**tauchen**, das; -s (Schwimmen):
*Wettbewerb im Tauchen, bei dem die unter Wasser zurückge-
legte Strecke gemessen wird;* ~**wärter**, der: *Angestellter
der Eisenbahn, der die Gleisanlagen überwacht;* ~**weise**
⟨Adv.⟩: *über einige, bestimmte Strecken* (1 a) *hin; an einzel-
nen, bestimmten Stellen:* die Straße ist s. in einem sehr
schlechten Zustand; Ü das Buch war s. *(in einigen Passa-
gen)* langweilig; die Mannschaft spielte s. *(zeitweise, in
einigen Abschnitten)* einen hervorragenden Fußball.

Strecker, der; -s, - (Med.): svw. ↑Streckmuskel (Ggs.: Beu-
ger); **Streckung,** die; -, -en: **1.** *das Strecken.* **2.** (bes. Med.)
Phase des beschleunigten Wachstums bei Kindern.

Streetwork ['striːtwɔːk], die; - [amerik. street work, eigtl.
= Straßenarbeit] (Jargon): *Beratung Drogenabhängiger in-
nerhalb ihres Milieus;* **Streetworker** [...kə], der; -s, - [amerik.
street worker] (Jargon): *Sozialarbeiter, der Drogenabhängi-
ge in ihrem Milieu aufsucht u. berät.*

Strehler ['ʃtreːlɐ], der; -s, - [zu landsch. strehlen, Nebenf.
von ↑strählen; nach dem kammartigen Schneidezähnen]
(Technik): *Werkzeug zum Herstellen von Gewinden.*

Streich [ʃtraiç], der; -[e]s, -e [mhd. streich, verw. mit ↑strei-
chen]: **1.** (geh.) *Schlag, Hieb:* ein leichter S.; mit S.
gegen jmdn. führen; jmdm. den tödlichen S. versetzen;
... die linke Backe hinzuhalten, wenn wir einen S. auf
die rechte empfangen haben (Musil, Mann 1169); Spr von
einem/vom ersten - fällt keine Eiche (↑¹Eiche 1); *auf
einen S.* (veraltend; *gleichzeitig, auf einmal*); [mit etw.]
zu S. kommen (veraltend, noch landsch.; *mit etw. zustan-
dekommen, Erfolg haben;* viell. zu Streich in der alten Bed.
„Schlag", hier im Sinne von „Zuschlag" bei einer Verstei-
gerung). **2.** *meist aus Übermut, Mutwillen, Spaß ausgeführte
Handlung, die andere genneckt, getäuscht, hereingelegt
o. ä. werden:* ein übermütiger, lustiger, dummer, schlimmer

S.; tolle -e ausführen, verüben, vollführen; einen S. aushek-
ken; er ist immer zu irgendwelchen albernen, verrückten
-en aufgelegt; *↑jmdm. einen S. spielen* (1. *jmdn. mit einem
Streich 2 necken, hereinlegen:* die Kinder haben dem Lehrer
einen S. gespielt. 2. *jmdm. übel mitspielen, ihn täuschen,
narren, im Stich lassen:* das Schicksal hat ihm einen üblen
S. gespielt; meine Gesundheit, mein Gedächtnis hat mir
einen S. gespielt).

streich-, Streich-: ~**bürste**, die: *Bürste zum Auftragen u.
Verteilen von Farben o. ä. im Handwerkszeug des Malers;*
~**fähig** ⟨Adj.; nicht adv.⟩: *so beschaffen, so weich, geschmei-
dig, daß ein Streichen* (2) *leicht möglich ist:* ein -er Käse;
diese Butter bleibt auch gekühlt s., dazu: ~**fähigkeit**, die
⟨o. Pl.⟩; ~**fertig** ⟨Adj.; o. Steig.; nicht adv.⟩: *gebrauchsfertig
zum Streichen* (2): -e Farben; ~**fläche**, die: svw. ↑Reibfläche;
~**garn**, das: **1.** *weiches Garn, dessen rauhe Oberfläche da-
durch entsteht, daß es aus ungleichmäßig kurzen Fasern
besteht u. nur schwach gedreht ist.* **2.** *lockeres, weiches
Gewebe aus Streichgarn* (1), dazu: ~**garngewebe**, das; ~**holz**,
das: svw. ↑Zündholz, dazu: ~**holzschachtel**, die; ~**instru-
ment**, das: *Saiteninstrument, dessen Saiten durch Streichen
mit einem Bogen* (5) *zum Tönen gebracht werden* (z. B.
Geige); ~**käse**, der: *streichfähiger, als Brotaufstrich verwen-
deter Käse;* ~**leder**, das (veraltend): svw. ↑~riemen; ~**massa-
ge**, die: *Massage, bei der das Gewebe durch Streichen mit
den Händen behandelt wird;* ~**musik**, die: *Musik, die auf
Streichinstrumenten gespielt wird;* ~**orchester**, das: *Orche-
ster, in dem nur Streicher spielen;* ~**quartett**, das: **a**) *mit
zwei Geigen, einer Bratsche u. einem Cello besetztes Quartett*
(1 a); **b**) *Komposition für ein Streichquartett* (a); ~**quintett**,
das: **a**) *mit zwei Geigen, einer Bratsche u. einem Cello
sowie einer weiteren Bratsche od. einem weiteren Cello be-
setztes Quintett* (b); **b**) *Komposition für ein Streichquintett*
(a); ~**riemen**, der (veraltend): *Lederriemen zum Abziehen,
Schärfen von Klingen;* ~**trio**, das: **a**) *meist mit einer Geige,
einer Bratsche u. einem Cello besetztes Trio* (2); **b**) *Komposi-
tion für ein Streichtrio* (a); ~**wolle**, die: *aus Wolle hergestell-
tes Streichgarn;* ~**wurst**, die: *streichfähige, als Brotaufstrich
verwendete Wurst* (z. B. Mett-, Teewurst).

Streiche ['ʃtraiçə], die; -, -n (früher): *Flanke einer Festungs-
anlage;* **Streicheleinheit**, die; -, -en ⟨meist Pl.⟩ (scherzh.): *ge-
wisses Maß freundlicher Zuwendung in Form von Lob, Zärt-
lichkeit o. ä., das jmd. braucht, jmdm. zuteil wird;* **streicheln**
['ʃtraiç(ə)ln] ⟨sw. V.; hat⟩ [Weiterbildung aus dem sw. V.
mhd. streicheln, ahd. streihhōn = streicheln]: *mit leichten,
gleitenden Bewegungen der Hand sanft, liebkosend berühren;
leicht, sanft über etw. streichen, hinfahren:* jmdn. zärtlich,
liebevoll, behutsam s.; er streichelte ihr Haar, ihr das
Haar, ihr übers Haar; sie streichelte das Fell des Hundes,
den Hund am Kopf; läßt sich der Hund s.?; er fuhr strei-
chelnd über ihre Wange, Ü ein feiner Sprühregen ... strei-
chelte ihre erhitzten Gesichter (Ott, Haie 139); **Streichema-
cher**, der; -s, -: *jmd., der gerne Streiche* (2) *macht;* **streichen**
['ʃtraiçn] ⟨sw. V.⟩ [mhd. strīchen, ahd. strīhhan]: **1.** ⟨hat⟩
a) *mit einer streichenden Bewegung [leicht, ebnend, glättend]
über etw. hinfahren* (4 a), *hinstreichen:* jmdn. freundlich,
zärtlich, liebevoll durch die Haare, über den Kopf, das
Gesicht s.; sie strich mehrmals mit der Hand über die
Decke; er strich sich nachdenklich über den Bart/(auch:)
strich sich den Bart; manchmal streicht er noch die Geige
(veraltend; *spielt er auf der Geige*); ⟨nur in 1 Part.:⟩
ein gestrichener *(bis zum Rand gefüllter, aber nicht gehäuf-
ter)* Eßlöffel Mehl; das Maß sollte gestrichen voll *(genau
bis zum Rand gefüllt)* sein; der Aschenbecher ist mal wieder
gestrichen (ugs.; *übermäßig*) voll; **b**) *mit einer streichenden
(1 a) Bewegung irgendwohin befördern:* mit einer raschen
Bewegung strich sie die Krümel zur Seite; ich strich ihr
das Haar, eine Strähne aus der Stirn; sie strich den Spachtel
Kitt in die Fugen s.; die gekochten Tomaten durch ein
Sieb s. (Kochk.; *durchschlagen, passieren*). **2.** ⟨hat⟩ **a**) *mit
streichenden (1 a) Bewegungen (meist mit Hilfe eines Gerä-
tes) in dünner Schicht über etw. verteilen, irgendwo auftra-
gen:* Butter, Marmelade [dick] aufs Brot s.; er strich mit
dem Spachtel Salbe auf die Wunde; **b**) *durch Streichen
(2 a) mit einem Brotaufstrich versehen, bestreichen:* ein Bröt-
chen mit Leberwurst, Honig, Marmelade s.; die Mutter
streicht den Kindern die Brote; **c**) *mit Hilfe eines Pinsels
o. ä. mit einem Anstrich* (1 b) *versehen; anstreichen:* die
Decke, die Wände s.; das ganze Haus s. lassen; er hat
die Türen, die Gartenmöbel mit Ölfarbe gestrichen; ein

grün gestrichener Zaun; Vorsicht, frisch gestrichen! **3.** *(etw. Geschriebenes, Gedrucktes, Aufgezeichnetes) durch einen od. mehrere Striche ungültig machen, tilgen; ausstreichen* ⟨hat⟩: ein Wort, einen Satz [aus einem Manuskript, in einem Text] s.; er hat einige Passagen der Rede, einige Szenen des Theaterstücks gestrichen; du kannst ihn, seinen Namen aus der Liste s.; Nichtzutreffendes bitte s.!; Ü du mußt diese Angelegenheit einfach aus deinem Gedächtnis s. *(mußt sie vergessen, darfst nicht mehr daran denken);* Kann ich zehn Jahre aus meinem Leben s.? *(sie als nicht dagewesen betrachten?;* Seidel, Sterne 143); der Auftrag wurde gestrichen *(zurückgezogen);* deinen Urlaub, diese Pläne kannst du s. (ugs.; *aufgeben, fallenlassen).* **4.** ⟨ist⟩ **a)** *ohne erkennbares Ziel, ohne eine bestimmte Richtung einzuhalten, irgendwo umhergehen; sich irgendwo umherbewegen:* durch Wälder und Felder s.; abends streicht er durch die Straßen, um ihr Haus; Die Katze streicht *(bewegt sich mit leichten, gleitenden Bewegungen)* um meine Beine (Remarque, Obelisk 60); Ü Der Strahl aus Schwester Noras Taschenlampe strich über die Ziegelmauer (Sebastian, Krankenhaus 86); **b)** (bes. Jägerspr.) *in ruhigem Flug [in geringer Höhe] irgendwo umherfliegen:* ein paar Wasservögel streichen aus dem Schilf; **c)** *irgendwo gleichmäßig, nicht sehr heftig wehen:* ein leichter Wind streicht durch die Kronen der Bäume, über die Felder, um die Mauern. **5.** ⟨in den Vergangenheitsformen ungebr.⟩ **a)** (Geol.) *(von schräg verlaufenden Schichten) in bestimmtem Winkel eine gedachte horizontale Linie schneiden;* **b)** (Geogr.) *(von Gebirgen) in eine bestimmte Richtung verlaufen, sich erstrecken:* das Gebirge streicht nach Norden, entlang der Küste. **6.** (Rudern) *(das Ruder) entgegen der Fahrtrichtung bewegen od. stemmen, um zu bremsen od. rückwärts zu fahren* ⟨hat⟩: sie haben die Riemen gestrichen. **7.** (Seemannsspr. veraltet) *herunterlassen, einziehen, einholen* ⟨hat⟩: die Segel, die Stenge s.; * **die Flagge s.** (↑Flagge); **die Segel s.** (↑Segel). **8.** (landsch.) *melken* ⟨hat⟩; vgl. Strich (7); ⟨subst.:⟩ **Streichen,** das; -s (Reiten): *Fehler beim Gehen eines Pferdes, bei dem ein Huf die Innenseite des anderen Fußes streift;* ⟨Abl. zu 1 a:⟩ **Streicher,** der; -s, - (Musik): *jmd., der im Orchester ein Streichinstrument spielt;* **Streicherei** [ʃtraiçǝ'rai], die; -, -en ⟨Pl. selten⟩ (abwertend): *[dauerndes] Streichen* (2 c, 3); **Streichung,** die; -, -en: a) *das Streichen* (3); *Kürzung:* einige -en in einem Text, im Drehbuch vornehmen; Ü Ersatzlose S. *(Tilgung)* des Ladenschlußgesetzes (Hörzu 39, 1973, 131); **b)** *gestrichene Stelle in einem Text:* -en rückgängig machen.

Streif [ʃtraif], der; -[e]s, -e [mhd. strīfe] (geh.): *Streifen* (1 b): ein heller, silberner S. am Himmel; ... folgte von dem sandigen S., dem Meer entlang (Zuckmayer, Herr 133). **Streif-:** ∼**band,** das ⟨Pl. -bänder⟩ (Postw., Bankw.): *zum Versand od. zur Aufbewahrung um eine Drucksache, gebündelte Geldscheine o. ä. herumgelegter breiter Papierstreifen;* vgl. Kreuzband (1), dazu: ∼**banddepot,** das (Bankw.): *Depot* (1 b), *in dem Wertpapiere einzelner Besitzer gesondert (u. meist in Streifbändern) als individuelles Eigentum aufbewahrt werden;* die (Postw.): *Zeitung, die zum Versand an den Empfänger mit einem Streifband versehen ist;* ∼**jagd,** die (Jagdw.): *Treibjagd, bei der Schützen u. Treiber in einer Reihe vorangehen;* ∼**licht,** das ⟨Pl. -er⟩: **1.** (selten) *Licht, das [als schmaler Streifen] nur kurz irgendwo sichtbar wird, auftrifft, über etw. hinaucht:* die -er vorüberfahrender Autos wurden an der Mauer sichtbar. **2.** *kurze, erhellende Darlegung:* ein paar -er auf etw. werfen, fallen lassen *(etw. kurz charakterisieren);* ∼**schuß,** der: **a)** *Schuß, bei dem das Geschoß den Körper oberflächlich verwundet;* **b)** *durch einen Streifschuß (a) verursachte Verletzung:* einen S. bekommen, haben; der Arzt untersuchte den S. am Arm; ∼**zug,** der: **1.** *meist zu einem bestimmten Zweck, ohne eine festes Ziel unternommene Wanderung, Fahrt o. ä., bei der ein Gebiet durchstreift, etw. erkundet wird; Erkundungszug:* einen S., Streifzüge durch die Gegend machen, unternehmen. **2.** *kursorische, hier u. da Schwerpunkte setzende Darlegung, Erörterung:* literarische, historische Streifzüge.

Streifchen, das; -s, -: ↑Streifen (1); ↑Streife (1); **Streife** [ʃtraifǝ], die; -, -n [zu ↑streifen]: **1.** *kleine Gruppe von Personen, kleine Einheit bei Polizei od. Militär, die Gänge od. Fahrten zur Kontrolle, Erkundung o. ä. durchführt; Patrouille* (1): eine S. des Bundesgrenzschutzes; er wurde von einer S. festgenommen. Ü *von einer Streife (1) zur Kontrolle, Erkundung*

o. ä. durchgeführter Gang, durchgeführte Fahrt; Patrouille (2): eine S. machen, durchführen; sie sind, müssen, gehen auf S. **3.** (landsch. veraltend) *Streifzug, Wanderung ohne festes Ziel;* **streifen** ['ʃtraifn] ⟨sw. V.⟩ /vgl. gestreift/ [mhd. streifen]: **1.** *[mit gleitender Bewegung] leicht, nicht sehr heftig berühren* ⟨hat⟩: jmdn. am Arm, an der Schulter s.; sie streifte [mit ihrem Kleid] die Wand; mit dem Wagen das Garagentor, einen Baum s.; glücklicherweise hat ihn der Schuß nur gestreift *(oberflächlich verletzt);* Ü ein Windhauch streifte sie, ihre Wangen (geh.; *fuhr über sie, ihre Wangen hin);* sie streifte mich mit einem Blick *(sah mich kurz an);* einige Ortschaften haben wir auf dieser Reise nur gestreift *(haben wir nur flüchtig gesehen, besucht, sind daran vorbeigefahren);* Sie fühlten sich beide, da es hart ans Komische streifte *(ans Komische grenzte, fast komisch war;* Musil, Mann 1364). **2.** *nur oberflächlich, nebenbei behandeln; kurz erwähnen* ⟨hat⟩: eine Frage, ein Problem s.; er hat das Thema in seiner Rede einige Male kurz gestreift. **3.** ⟨hat⟩ **a)** *mit einer streifenden* (1), *leicht gleitenden Bewegung irgendwohin bringen; über, von etw. ziehen, von etw. wegziehen, abstreifen:* den Ring auf den Finger, vom Finger s.; den Ärmel in die Höhe s.; ich habe mir die Kapuze über den Kopf gestreift; das Kleid, den Pullover über den Kopf s. *(darüber wegziehen);* sich die Strümpfe von den Beinen s.; **b)** *mit einer streifenden* (1), *leicht gleitenden Bewegung von etw. ablösen, entfernen:* die Beeren von den Rispen, die trockenen Blätter von einem Zweig s.; er streifte die Asche von der Zigarette. **4.** ⟨ist⟩ **a)** *ohne erkennbares Ziel, ohne eine bestimmte Richtung einzuhalten, irgendwo umherwandern, umherziehen; irgendwo meist kleinere Streifzüge machen:* durch die Wälder, die Gegend, die Straßen s.; **b)** (selten) *auf Streife (2) sein:* ... als er die uniformierten Verfolger vor seinem Haus s. sah (S. Lenz, Brot 57); streifende Polizisten, Soldaten; **Streifen** [-], der; -, - [mhd. strīfe]: **1.** ⟨Vkl. Streifchen⟩ **a)** *gerade, bandförmige Linie, die sich farblich von der Umgebung, von einem andersgearteten Untergrund abhebt:* ein silberner, heller S. am Horizont; das Kleid hat breite, schmale, feine S.; er hat den weißen S. auf der Fahrbahn überfahren; * **in den S. passen** (ugs.; *zu jmdm., etw. passen, mit seiner Umgebung, Umwelt harmonieren;* wohl nach der Vorstellung der Abstimmung verschieden gemusterter Stoffe aufeinander): der neue Mitarbeiter paßt in den S.; **jmdm. [nicht] in den S./[nicht] in jmds. S. passen** (↑Kram 2); **b)** *langer, schmaler abgegrenzter Teil, Abschnitt von etw.:* ein schmaler, langer, fruchtbarer S. Land/(geh.:) Landes; auf den Dünen ein Streifchen Kiefern (Fallada, Herr 67); **c)** *langes, schmales, bandartiges Stück von etw.:* schmale, lange, bunte S. Stoff; ein S. Papier; Fleisch in S. schneiden; * **sich für jmdn. in S. schneiden lassen** (ugs.; ↑Stück 1). **2.** (ugs.) *Film* (3 a): ein alter, amüsanter, anspruchsvoller S.; diesen S. kann man sich durchaus ansehen.

streifen-, ¹**Streifen-** (Streifen): ∼**bildung,** die; ∼**förmig** ⟨Adj.; o. Steig.; nicht adv.⟩: *in Form von Streifen* (1) *[gebildet];* ∼**muster,** das: *in Streifen angeordnetes Muster:* ein Kleid mit S.; ∼**rost,** der: svw. ↑Gelbrost; ∼**stoff,** der: *Stoff mit Streifenmuster;* ∼**weise** ⟨Adv.⟩: *in Streifen* (1).

²**Streifen-** (Streife 1, 2): ∼**dienst,** der: **a)** *Dienst, den eine Streife* (1) *versieht:* S. haben; er wurde zum S. abkommandiert; **b)** *Gruppe von Personen, die den Streifendienst* (a) *versieht;* ∼**führer,** der; ∼**gang,** der; ∼**polizist,** der; ∼**ritt,** der; ∼**sicherung,** die; ∼**wagen,** der.

streifig ['ʃtraifiç] ⟨Adj.; o. Steig.⟩ [dafür mhd. strīfeht, ahd. strīphat]: *[unregelmäßige] Streifen* (1) *aufweisend; in, mit Streifen:* -e Wolken, Schatten; der Stoff war, wurde nach der Wäsche s. *(hat unbeabsichtigt Streifen bekommen).*

Streik [ʃtraik], der; -[e]s, -s [engl. strike, zu ↑streiken]: *gemeinsame, meist gewerkschaftlich organisierte Arbeitsniederlegung von Arbeitnehmern zur Durchsetzung bestimmter wirtschaftlicher, sozialer, arbeitsmäßiger Forderungen (als Maßnahme eines Arbeitskampfs); Ausstand:* ein langer, gut organisierter S.; ein spontaner, wilder *(von der Gewerkschaft nicht geplanter, rechtlich unzulässiger)* Streik; ein S. für höhere Löhne, gegen die Beschlüsse der Arbeitgeber; der S. der Metallarbeiter verschärft sich, lähmt die Wirtschaft, flaut ab, ist beendet, ist zusammengebrochen, war erfolgreich; einen S. ausrufen, beschließen, organisieren, durchführen, unterstützen, fortsetzen, [mit Gewalt] niederwerfen, abblasen; er schloß sich dem S. an; das Recht auf S.; durch S. erzwingen; einen Betrieb durch S.

stillegen; für, gegen den S. stimmen; im S. stehen; in [den] S. treten; mit S. drohen; zum S. aufrufen; Ü der S. *(die Weigerung, Patienten zu versorgen) der Ärzte; die Gefangenen wollen ihren S.* fortsetzen, beenden, abbrechen. **Streik-**: ~**aktion,** die ⟨meist Pl.⟩: *Aktion* (1) *bei einem Streik;* ~**androhung,** die; ~**aufruf,** der; ~**ausbruch,** der; ~**bewegung,** die: *sich in Streikaktionen bemerkbar machende Bewegung* (3 a): die S. wächst an; ~**brecher,** der: *jmd., der während eines Streiks in dem bestreikten Betrieb arbeitet;* ~**bruch,** der; ~**brüchig** ⟨Adj.; o. Steig.⟩: *an einem Streik nicht [weiter] teilnehmend;* ~**drohung,** die: *mit Hilfe von -en Forderungen durchsetzen;* ~**fonds,** der: svw. ↑~**kasse;** ~**front,** die: *Front der Streikenden:* die S. aufbrechen; ~**geld,** das: *während eines Streiks von den Gewerkschaften an ihre streikenden Mitglieder als Ersatz für den Ausfall des Lohns gezahltes Geld;* ~**kasse,** die: *von den Gewerkschaften für die Unterstützung eines Streiks, die Zahlung des Streikgeldes angelegte Kasse;* ~**komitee,** das: *von den Gewerkschaften gebildetes Komitee zur Vorbereitung u. Durchführung eines Streiks;* ~**leitung,** die: vgl. ~komitee; ~**posten,** der: **1.** *vor einem bestreikten Betrieb bes. gegen Streikbrecher aufgestellter Posten* (1 b): S. zogen auf, waren vor den Fabriktoren aufgestellt. **2.** *Posten* (1 a) *eines Streikpostens:* S. beziehen; ~**recht,** das: *rechtlich festgelegter Anspruch auf Streik;* ~**welle,** die: vgl. ~bewegung. **streiken** [ˈʃtraɪkn̩] ⟨sw. V.; hat⟩ [engl. to strike, eigtl. = streichen, schlagen; abbrechen; die Bed. „streiken" wohl aus: to strike work = die Arbeit streichen, beiseite legen]: **1.** *einen Streik durchführen, sich im Streik befinden:* die Arbeiter wollen s.; sie streiken für höhere Löhne, gegen die Beschlüsse der Arbeitgeber; ⟨subst. 1. Part.:⟩ die Streikenden wurden ausgesperrt. **2.** (ugs.) **a)** *bei etw. nicht mehr mitmachen, sich nicht mehr beteiligen; etw. aufgeben:* wenn das hier so weitergeht, streike ich; **b)** *plötzlich versagen, nicht mehr funktionieren:* die Batterie, der Motor, der Wagen streikte; bei dem hohen Wellengang streikte ihr Magen *(wurde es ihr schlecht, mußte sie sich übergeben).* **Streit** [ʃtraɪt], der; -[e]s, -e ⟨Pl. selten⟩ [mhd., ahd. strīt, wohl eigtl. = Widerstreben, Aufruhr]: **1.** *heftiges Sichauseinandersetzen, Zanken [mit einem persönlichen Gegner] in oft erregten Erörterungen, hitzigen Wortwechseln, oft auch in Handgreiflichkeiten:* ein erbitterter, heftiger, ernsthafter, furchtbarer, langer, alter, endloser S.; ein wissenschaftlicher, gelehrter S.; der Konfessionen; ein S. der Meinungen; es war ein S. um Nichtigkeiten, um Worte; ein S. unter den Kindern; ein S. zwischen zwei Parteien, den Eheleuten; bei ihnen herrscht meist [Zank und] S., gibt es immer wieder S.; S. entsteht, bricht aus; die beiden haben, bekommen oft S. [miteinander]; es gab einen fürchterlichen S.; einen S. anzetteln, entfachen, anfangen, austragen; er sucht immer S. *(ist immer zum Streiten aufgelegt);* den S. schlichten, beilegen, beenden; sie sind wieder einmal in S. geraten, liegen im S., leben in S. miteinander; den S. auseinandergegangen; * **ein S. um des Kaisers Bart** *(ein Streit um Nichtigkeiten;* ↑Kaiser 2). **2.** (veraltet) *Waffengang, Kampf:* zum S. rüsten. **streit-, Streit-**: ~**axt,** die (früher): *als Hieb- od. Wurfwaffe verwendete Axt:* eine prähistorische S. Ü Damahawk ist die S. der Indianer; * **die S. begraben** (↑Kriegsbeil); ~**fall,** der: *strittiges, nicht gelöstes Problem, umstrittene Frage:* einen S. lösen, schlichten; im S. *(wenn ein Streitfall auftritt, im Falle eines Konflikts)* entscheidet ein neutrales Gremium; vgl. ~fall; ~**gedicht,** das (Literaturw.): *(bes. in der Antike u. im MA. beliebtes) Gedicht, in dem meist in Dialogform eine umstrittene Frage entschieden wird od. Vorzüge, Schwächen, Fehler von Personen, Gegenständen od. auch abstrakten Begriffen aufgezeigt u. gegeneinander abgewogen werden;* ~**gegenstand,** der: **1.** *Gegenstand* (2 b) *eines Streites, einer Auseinandersetzung, einer Diskussion:* dieser Punkt seiner Ausführungen wurde zum S. **2.** (jur.) *Gegenstand* (2 b) *eines Rechtsstreits im Zivilprozeß;* ~**gespräch,** das: *längeres, kontrovers geführtes Gespräch; Diskussion über ein strittiges Thema; Disput:* ein öffentliches, wissenschaftliches, religiöses S.; zu einem politischen S. einladen. **2.** (Literaturw.) svw. ↑~gedicht; ~**hahn,** der (ugs., oft scherzh.), ~**hammel,** der (fam., oft scherzh.), ~**hansel,** der (südd., österr. ugs.): svw. ↑Kampfhahn (2); ~**kraft,** die ⟨meist Pl.⟩: *Gesamtheit der militärischen Organe eines Landes, mehrerer zusammengehörender, verbündeter Länder; Truppen:* feindliche, siegreiche, überlegene Streit-

kräfte; die Streitkräfte Europas; ~**lust,** die ⟨o. Pl.⟩: *[ständige] Bereitschaft, sich mit jmdm. zu streiten,* dazu: ~**lustig** ⟨Adj.; nicht adv.⟩: *[ständig] bereit, sich mit jmdm. zu streiten, einen Streit zu beginnen:* sie blickte ihn s. an; ~**macht,** die ⟨o. Pl.⟩ (veraltend): *zur Verfügung stehende, kampfbereite Truppe[n];* ~**objekt,** das: vgl. ~gegenstand (1); ~**punkt,** der: vgl. ~fall; ~**roß,** das (veraltet): svw. ↑Schlachtroß; ~**sache,** die: **1.** vgl. ~fall: in die S. der beiden wollte sie sich nicht einmischen. **2.** (jur.) svw. ↑Rechtsstreit; ~**schrift,** die: *Schrift, in der engagiert, oft polemisch wissenschaftliche, religiöse, politische od. ähnliche Fragen erörtert werden; Pamphlet;* ~**sucht,** die ⟨o. Pl.⟩: *stark ausgeprägte Neigung, mit jmdm. einen Streit anzufangen,* dazu: ~**süchtig** ⟨Adj.; nicht adv.⟩; ~**teil,** der (österr.): svw. ↑Partei (2); ~**verkündung,** die (jur.): *von einer der Parteien in einem Prozeß veranlaßte Benachrichtigung eines Dritten, daß er in den Prozeß einbezogen werden soll;* ~**wagen,** der: *(in Altertum u. Antike im Kampf, auf der Jagd u. bei Wettkämpfen verwendeter) mit Pferden bespannter, hinten offener, zwei- od. vierrädriger Wagen, den der Lenker stehend lenkte; Kriegswagen;* ~**wert,** der (jur.): *in einer Geldsumme ausgedrückter Wert des Streitgegenstandes* (2), *nach dem sich die Zulässigkeit von Rechtsmitteln, die Gebühren für Anwalt u. Gericht u. a. bemessen.* **streitbar** [ˈʃtraɪtbaːɐ̯] ⟨Adj.; nicht adv.⟩ [2: mhd. strītbære] (geh.): **1.** *[ständig] bereit, den Willen besitzend, sich mit jmdm. um etw. zu streiten, sich mit etw. kritisch, aktiv auseinanderzusetzen, für od. um etw. zu kämpfen, sich für jmdn., etw. einzusetzen; kämpferisch:* ein -er Mensch, Typ, Charakter; eine -e Politikerin; er ist, gilt als sehr s. **2.** (veraltend) *kampfbereit; kriegerisch, tapfer:* -e Völkerstämme; ⟨Abl.:⟩ **Streitbarkeit,** die; -; **streiten** [ˈʃtraɪtn̩] ⟨st. V.; hat⟩ [mhd. strīten, ahd. strītan]: **1.** *mit jmdm. Streit* (1) *haben, in Streit geraten, sein; sich mit jmdm. in oft erregten Erörterungen, hitzigen Wortwechseln, oft auch in Handgreiflichkeiten heftig auseinandersetzen; sich zanken:* müßt ihr immer s.?; er will immer gleich s.; die Kinder haben wieder gestritten; die streitenden Parteien *(Gegner)* in einem Prozeß; ⟨subst. 1. Part.:⟩ er versuchte vergebens, die Streitenden zu trennen; ⟨häufig s. + sich:⟩ sie hat sich mit ihrem Bruder, seinen Kollegen s.; du streitest dich den ganzen Tag mit ihr; wegen jeder Kleinigkeit wird ein Erbteil s.; die beiden stritten sich erbittert wegen des Mädchens; Spr wenn zwei sich streiten, freut sich der Dritte; Ü Freude und Zorn stritten sich um sein Herz (Fallada, Hoppelpoppel 29). **2.** *über etw. diskutieren u. dabei die unterschiedlichen, entgegengesetzten Meinungen gegeneinander durchsetzen wollen:* über die Gleichberechtigung, über wissenschaftliche Fragen s.; sie stritten [miteinander] darüber, ob die Sache vertretbar sei; darüber kann man/läßt sich s. *(kann man verschiedener Meinung sein);* ⟨auch s. + sich:⟩ Manchmal stritten sie sich über den Zweck eines kleinen grauen Hauses (Ott, Haie 206). **3. a)** (geh.) svw. ↑kämpfen (4): *für Recht und Freiheit, für eine Idee, für seinen Glauben s.; gegen [die] Unterdrückung, gegen [das] Unrecht s.;* **b)** (veraltet) *eine kriegerische Auseinandersetzung, einen Kampf* (1) *führen:* Schulter an Schulter, mit der Waffe in der Hand, gegen eine große Übermacht s.; ⟨Abl.:⟩ **Streiter,** der; -s, - [mhd. strīter, ahd. strītæri] **a)** (geh.) svw. ↑Kämpfer (4): ein -er für die Freiheit, einer für soziale Mißstände; **b)** (veraltet) *der in einer kriegerischen Auseinandersetzung, in einem Kampf streitet* (3 b): *tapfere, siegreiche S.;* **Streiterei** [ʃtraɪtəˈraɪ], die; -, -en (abwertend): *[dauerndes] Streiten* (1, 2); **streitig** [ˈʃtraɪtɪç] ⟨Adj.; o. Steig.; nicht adv.⟩ [mhd. strītec, ahd. strītīg; vgl. ↑streitig; umstritten: eine Lösung der zahlreichen s., -en Einzelfragen (Börsenblatt 22, 1973, 1727); * **jmdm. jmdn., etw. s. machen** *(jmdm. das Anrecht auf etw. bestreiten; jmdn., etw. für sich beanspruchen).* **2.** (jur.) *sich widersprechend, umstritten u. daher die Entscheidung eines Gerichts nötig machend; Gegenstand eines Rechtsstreites und* ⟨= Tatsachen, Ansprüche; eine -e Verhandlung *(Verhandlung mit streitigem Gegenstand);* ⟨Abl.:⟩ **Streitigkeit,** die; -, -en ⟨meist Pl.⟩: *[dauerndes] Streiten* (1, 2); *heftige Auseinandersetzung.* **Stremel** [ˈʃtreːml̩], der; -s, - [mniederd. stremel, Vkl. von mhd. stram] = Streifen, Strick, verw. mit ↑Strieme(n) (nordd.): *langes, schmales zusammenhängendes Stück, langer Streifen:* ein S. Leinwand; Ü ein ganzer S. (ugs., einen ganzen S. machen, recht viel); es macht a Tag seinen S.

weg (ugs.; *der arbeitet sehr zügig, flott*); Man kann so seinen S. immer weiter denken (ugs.; *kann seine Gedanken immerfort weiterspinnen;* Fallada, Mann 234).

stremmen [ˈʃtrɛmən] ⟨sw. V.; hat⟩ [zu ↑stramm] (landsch.): **1.** *zu eng, zu straff sein, zu stramm sitzen u. daher beengen:* der Rock stremmt zu sehr; die Jacke stremmte an den Ärmeln. **2.** ⟨s. + sich⟩ *sich anstrengen:* er mußte sich s., um auf die Mauer zu kommen.

streng [ʃtrɛŋ] ⟨Adj.⟩ [mhd. strenge, ahd. strengi = stark, tapfer, tatkräftig, eigtl. wohl = fest gedreht, straff]: **1. a)** *nicht durch Nachsichtigkeit, Nachgiebigkeit, Milde, Freundlichkeit gekennzeichnet, sondern eine gewisse Härte, Unerbittlichkeit zeigend; unnachsichtig auf Ordnung u. Disziplin bedacht:* ein -er Lehrer, Vater, Richter; -e Strafen, Maßnahmen, Vorschriften; hier herrschen -e Grundsätze; eine -e Erziehung, Leitung, Prüfung, Kontrolle; ein -er Verweis, Tadel; er steht unter -er *(verschärfter)* Bewachung, Aufsicht; er sah sie mit -em Blick, -er Miene, -en Augen an; sie ist sehr s. [mit den Kindern, zu den Schülern]; er sieht s. aus, wirkt sehr s.; er urteilt sehr s., zensiert zu s.; jmdn. s. zurechtweisen, tadeln; etw. wird s., aufs/auf das -ste bestraft; jmdn. s. anschauen; **b)** (bes. südd., schweiz.) *anstrengend, mühevoll, beschwerlich, hart:* eine -e Arbeit, Tätigkeit; es war eine -e Woche, Zeit; der Dienst war ziemlich s.; er mußte ziemlich s. arbeiten. **2.** ⟨nicht präd.⟩ **a)** *keine Einschränkung, Abweichung, Ausnahme duldend; ein höchstes Maß an Unbedingtheit, Diszipliniertheit, Konsequenz, Exaktheit verlangend; sehr korrekt, genau, exakt; unbedingt, strikt:* eine -e Ordnung, es wurde -ste Pünktlichkeit gefordert; er hatte die -e Weisung, niemanden einzulassen; -ste Diskretion, Verschwiegenheit ist Voraussetzung; -e Sitten, Traditionen; der Arzt verordnete ihr -e Bettruhe, eine -e Diät; er ist ein -er *(strenggläubiger)* Katholik; im -en Sinne *(strenggenommen, eigentlich)* sind wir alle schuld daran; die Anweisungen müssen s. befolgt werden; bei etw. ganz s. verfahren; s. an die Regeln, Vorschriften halten; Rauchen ist hier s. verboten; die beiden Bereiche sind s. voneinander zu trennen; er ging s. methodisch, wissenschaftlich vor; **b)** *in der Ausführung, Gestaltung, Linienführung, Bearbeitung ein bestimmtes Prinzip genau, konsequent, schnörkellos befolgend:* der -e Aufbau einer Fuge, eines Dramas; der -e Stil eines romanischen Bauwerks; ein hoher, -er Kragen; der -e Schnitt eines Kostüms; s. geschnittenes Kleid. **3.** ⟨nicht adv.⟩ *keine Anmut, Lieblichkeit aufweisend; nicht weich, zart, sondern von einer gewissen Härte, Verschlossenheit zeugend; herb:* ein -es Gesicht; -e Züge; diese Frisur macht ihr Gesicht zu s. **4.** *[scharf] beißend, durchdringend auf den Geschmacks- od. Geruchssinn wirkend; herb u. etwas bitter:* der -e Geschmack des Käses; der -e Pferdegeruch stand ... in der Luft (Schnurre, Bart 105); das Fleisch ist ein wenig s. im Geschmack. **5.** ⟨nicht adv.⟩ *durch sehr niedrige Temperaturen gekennzeichnet; rauh:* eine -er im Winter; -er *(starker)* Frost.

streng-, Streng-: ~**genommen** ⟨Adv.⟩: *genaugenommen, im Grunde genommen, eigentlich:* s. dürfte er am Spiel gar nicht teilnehmen; ~**gläubig** ⟨Adj.; o. Steig.; nicht adv.⟩: *streng nach den Grundsätzen des Glaubens lebend, ausgerichtet; die religiösen Vorschriften genau beachtend; sehr fromm; orthodox* (1): ein -er Christ, dazu: ~**gläubigkeit**, die; ~**nehmen** ⟨st. V.; hat⟩ (seltener): *genau nehmen, ernst nehmen:* du brauchst dies nicht so strengzunehmen.

Strenge [ˈʃtrɛŋə], die; - [mhd. strenge, ahd. strengī]: **1.** *strenge* (1 a) *Haltung, Einstellung, Beschaffenheit; das Strengsein; Härte, Unerbittlichkeit:* große, übertriebene, eiserne, unnachsichtige, äußerste S.; die S. einer Strafe, seines Blicks; S. walten lassen, üben; er hat die Kinder mit übergroßer S. erzogen; mit ungewohnter, drakonischer S. gegen jmdn. vorgehen; **katonische S.* (↑katonisch). **2. a)** *strenge* (2 a) *Art, Genauigkeit, Exaktheit, Striktheit:* die S. seiner Lebensführung; Gesetze von äußerster S.; **b)** *strenge* (2 b) *Gestaltung, Ausführung; straffe, schnörkellose Linienführung:* die klassische S. eines Bauwerks; die keusche Herbheit einer Kunst von metaphysischer S. (Thieß, Reich 398). **3.** *strenges* (3) *Aussehen, Herbheit:* die S. ihrer Züge, ihres Mundes; Ihr Gesicht war runder ... die S. darin gemildert (Böll, Adam 67). **4.** *strenge* (4) *Art (des Geschmacks, Geruchs):* die S. kann gemildert werden durch Hinzufügen von etwas Sahne; ein Geruch von beißender S. **5.** *strenge* (5) *Art, Beschaffenheit, Schärfe, Rauheit (der*

Witterung): die S. des Frosts nahm noch zu; der Winter kam noch einmal mit großer S.; **strengen** [ˈʃtrɛŋən] ⟨sw. V.; hat⟩ [mhd., ahd. strengen = stark machen, bedrängen, zu ↑streng] (veraltet, noch landsch.): *straff anziehen, zusammenschnüren, einengen;* **strengstens** [ˈʃtrɛŋstn̩s] ⟨Adv.⟩: *sehr streng* (2 a), *ohne jede Einschränkung, Ausnahme:* sich s. an die Regeln halten; Rauchen ist s. verboten.

strepitoso [strepiˈtoːzo] ⟨Adv.⟩ [ital. strepitoso, zu: strepito < lat. strepitus = Lärm] (Musik): *lärmend, geräuschvoll.*

Streptokokkus [ʃtrɛpto-, st...], der; -, ...kken ⟨meist Pl.⟩ [zu griech. streptós = gedreht, geflochten; Halskette]: *kugelförmige Bakterie, die sich mit anderen ihrer Art in Ketten anordnet u. als Eitererreger für verschiedene Krankheiten verantwortlich ist;* **Streptomycin,** (eingedeutscht:) **Streptomyzin** [...myˈtsiːn], das; -s [zu nlat. Streptomyces = Gattung bestimmter Bakterien (vgl. Myzel)] (Med.): *bes. gegen Tuberkulose wirksames Antibiotikum.*

Stresemann [ˈʃtreːzəman], der; -s [nach dem dt. Politiker G. Stresemann (1878–1929)]: *Gesellschaftsanzug, der aus einem dunklen, einfarbigen, ein- od. zweireihigen Sakko, grauer Weste u. schwarz u. grau gestreifter Hose ohne Umschlag besteht.*

Streß [ʃtrɛs, st...], der; Stresses, Stresse ⟨Pl. ungebr.⟩ [engl. stress, eigtl. = Druck, Anspannung, gek. aus mengl. distresse = Sorge, Kummer]: *erhöhte Beanspruchung, Belastung physischer u./od. psychischer Art (die bestimmte Reaktionen hervorruft u. zu Schädigungen der Gesundheit führen kann):* der S. eines Arbeitstages, beim Autofahren; der S. des Lebens in der Großstadt; im S. sein, stehen; vorzeitiger Tod ... infolge S. (MM 26. 3. 66, 3); unter S. stehen.

Streß-: ~**forscher,** der: *jmd., der sich wissenschaftlich mit dem Phänomen des Stresses beschäftigt;* ~**reaktion,** die; ~**situation,** die: *Situation, die Streß bewirkt, in der jmd. unter Streß steht:* die S. eines Examens; in eine S. geraten. **stressen** [ˈʃtrɛsn̩, ˈst...] ⟨sw. V.; hat⟩ (ugs.): *als Streß auf jmdn. wirken; körperlich, seelisch überbeanspruchen:* diese Arbeit hat ihn zu sehr gestreßt; von Lärm und Abgasen gestreßte Großstädter; **stressig** [ˈʃtrɛsɪç, ˈst...] ⟨Adj.; nicht adv.⟩ (ugs.): *starken Streß bewirkend; aufreibend, anstrengend:* In zwölf Tagen um die Welt: zu kurz, zu schnell, zu s. - aber faszinierend (Zeit 18. 1. 74, 45); **Stressor** [ˈʃtrɛsor, auch: ...soːɐ̯, ˈst...], der; -s, -en [...ˈsoːrən] (Fachspr.): *Faktor physischer u./od. psychischer Art, der Streß bewirkt, auslöst:* der -en Hetze, Angst und Lärm.

Stretch [strɛtʃ], der; -[e]s, -es [ˈstrɛtʃɪs; zu engl. to stretch = dehnen]: *aus sehr elastischem Kräuselgarn hergestelltes, durch entsprechendes Ausrüsten* (2) *elastisch gemachtes Gewebe;* ⟨Zus.:⟩ **Stretchgarn,** das, **Stretchgewebe,** das.

Stretta [ˈstrɛta], die; -, -s [ital. stretta] (Musik): **a)** *brillanter, auf Effekt angelegter, oft auch im Tempo beschleunigter Abschluß eines Musikstückes, bes. einer Opernarie;* **b)** *den Höhepunkt darstellende Verarbeitung der Themen in einer Fuge;* **stretto** [ˈstrɛto] ⟨Adv.⟩ [ital. stretto < lat. strictus, ↑strikt] (Musik): *eilig, lebhaft, gedrängt.*

Streu [ʃtrɔy], die; -, -en ⟨Pl. selten⟩ [mhd. strewe, ströu(we), zu ↑streuen]: *Stroh, auch Laub o. ä., das in einer dickeren Schicht verteilt als Belag auf dem Boden für das Vieh im Stall od. auch notdürftige Schlafstätte für Menschen dient:* den Kühen frische S. geben; auf S. schlafen.

Streu-: ~**blumen** ⟨Pl.⟩: *Muster von scheinbar unregelmäßig verstreuten, kleineren Blumen, bes. auf Tapeten, Stoffen, Keramiken o. ä., dazu:* ~**blumenmuster,** das; vgl. ¹Millefleurs; ~**büchse,** die: *kleineres, geschlossenes Gefäß, dessen Deckel od. obere Fläche mit Löchern zum Ausstreuen eines pulvrigen od. feinkörnigen Inhalts versehen ist;* vgl. ~**dose,** od. vgl. ~**büchse;** ~**fahrzeug,** das: ~**wagen;** ~**feld,** das; *Feld mit magnetischer Streuung;* ~**feuer,** das (Milit.): *nicht auf einzelne, festumrissene Ziele, sondern über ein größeres Gebiet verteiltes Feuer;* vgl. ~**streufeuer;** ~**fläche,** die (Bot.): *Springfrucht;* ~**gut,** das: *Material (Sand, Salz) zum Streuen* (1 b) *von Straßen u. Wegen;* ~**kolonne,** die: *Kolonne* (1 a) *zum Streuen von Straßen u. Wegen bei Glatteis od. Schneeglätte;* ~**licht,** das ⟨o. Pl.⟩ (Optik): *Licht, das (bes. durch kleine Teilchen wie Staubpartikel o. ä.) aus seiner ursprünglichen Richtung abgelenkt wird;* ~**muster,** das: *vgl. ~blumen; scheinbar unregelmäßig verstreutes kleineren Ornamenten, Wappen, Figuren u. a.;* ~**pflicht,** die: *Verpflichtung (einer Gemeinde, eines Hausbesitzers), Straßen u. Wege bei Glatteis od. Schneeglätte zu streuen;* ~**salz,** das: *(in bestimmter Weise präpariertes) Salz zum Auftauen*

von Schnee u. Eis auf Straßen u. Wege gestreut wird; ~**sand,** der: **1.** *Sand zum Streuen von Straßen u. Wegen bei Glatteis od. Schneeglätte.* **2.** (früher) *feiner Sand, der zum Trocknen der Tinte auf ein Schriftstück gestreut wurde,* zu 2: ~**sandbüchse,** die; ~**siedlung,** die: *Siedlung mit nicht sehr dicht u. regellos beieinanderliegenden Wohnstätten, verstreut liegenden Einzelgehöften;* ~**wagen,** der: *Wagen zum Streuen* (1 b) *von Straßen;* ~**zucker,** der: *weißer, körniger Zucker.* **Streue** [ˈʃtrɔyə], die; -, -n ⟨Pl. selten⟩ (schweiz.): svw. ↑**Streu; streuen** [ˈʃtrɔyən] ⟨sw. V.; hat⟩ [mhd. streuwen, ströuwen, strouwen, ahd. strewen, strouwen]: **1. a)** *[mit leichtem Schwung] werfen od. fallen lassen u. dabei möglichst gleichmäßig über eine Fläche verteilen:* Laub, Torf s.; Mist auf den Acker s.; Sand, Asche [auf das Glatteis] s.; die Kinder streuten Blumen auf den Weg des Brautpaares; sie streute noch etwas Salz auf, über die Kartoffeln; er hat den Vögeln/ für die Vögel Futter gestreut *(hat es ihnen hingestreut);* Ü Gerüchte unter die Leute s.; Mathäus ... streute, wo er ging und stand, Wohlwollen um sich (Fries, Weg 130); fast ein Zehntel aller verkauften Exemplare geht, weit gestreut *(über ein weites Gebiet verstreut),* ins Ausland (Enzensberger, Einzelheiten I, 76); **b)** *auf Straßen, beim o. ä. ein Streugut gegen Glatteis, Schneeglätte verteilen:* die Straßen [mit Salz] s.; wenn es friert, müssen wir den Gehsteig s.; ⟨auch ohne Akk.-Obj.:⟩ der Hausbesitzer sind verpflichtet zu s. **2.** *die Fähigkeit, Eigenschaft haben, etw. [in bestimmter Weise] zu streuen* (1 a), *herausrinnen zu lassen:* das Salzfaß streut gut, streut nicht mehr; Vorsicht, die Tüte streut *(hat ein Loch u. läßt den Inhalt herausrinnen).* **3.** (Schießen) *die Eigenschaft haben, sich zerplatzend, explodierend in einem weiten Umkreis zu verteilen:* diese Geschosse streuen stark, nur wenig (Jägerspr.:) die Flinte streut *(die Schrotkörner halten nicht gut zusammen;* Ggs.: decken 11). **4. a)** *bewirken, daß ein Geschoß vom eigentlichen Ziel abweicht; ungenau treffen:* die Waffe streut stark; **b)** (Fachspr.) *(von Licht-, Röntgenstrahlen, von Teilchen wie Ionen, von magnetischen Induktionsströmen u. a.) von der eigentlichen Richtung, von der geraden Linie nach verschiedenen Seiten abweichen;* **c)** (Statistik) *von einem errechneten Mittelwert, einem aufgenommenen Durchschnittswert abweichen:* die Meßwerte sollten nicht zu sehr s. **5.** (Med.) *die Ausbreitung eines krankhaften Prozesses in Teile des Körpers, im ganzen Organismus verursachen, bewirken:* der Krankheitsherd streut; ⟨Abl. zu 1 a:⟩ **Streuer,** der; -s, -: svw. ↑Streubüchse.
streuen [ˈʃtrɔynən] ⟨sw. V.; ist/selten: hat⟩ [mhd. striunen = neugierig, argwöhnisch nach etw. suchen] (oft abwertend): *ohne erkennbares Ziel irgendwo herumlaufen, -ziehen, bald hier, bald dort auftauchen; sich herumtreiben:* die jungen Leute sind abends durch die Straßen, durch die Stadt gestreut; er ist/(selten:) hat den ganzen Tag gestreut; der Hund streunt über die Felder; streunende Katzen; ⟨Abl.:⟩ **Streuner,** der; -s, - (oft abwertend): *jmd., der [herum]streunt, oft nicht seßhaft ist, keinen festen Wohnsitz hat, ziellos von Ort zu Ort zieht;* **Streunerin,** die; -, -nen (oft abwertend): w. Form zu ↑Streuner.
Streusel [ˈʃtrɔyzl], der od. das; -s, - ⟨meist Pl.⟩ [zu ↑streuen]: *aus Butter, Zucker u. etwas Mehl zubereitetes Klümpchen od. Bröckchen zum Bestreuen von Kuchen:* ein Apfelkuchen mit -n; ⟨Zus.:⟩ **Streuselkuchen,** der: *mit Streuseln bedeckter Hefekuchen;* **Streuung,** die; -, -en: **1.** *in einer gewissen Proportionalität, Gleichmäßigkeit erfolgende Verteilung, Verbreitung:* eine breite S. der Werbung. *das Streuen* (3). **3. a)** *das Abweichen vom eigentlichen Ziel:* die Waffe; **b)** (Fachspr.) *das Streuen* (4 b), *das Abweichen von der geraden Linie:* die S. des Lichts; **c)** (Statistik) *das Streuen* (4 c), *das Abweichen von einem Mittelwert:* die S. statistischer Zahlen. **4.** (Med.) *das Streuen* (5): die S. eines Krankheitsherdes.
strich [ʃtrɪç]; ⟨unreg. V.⟩: **Strich** [-], der; -[e]s, -e [mhd., ahd. strich, zu ↑streichen; 9: wohl übertr. von (8)]: **1.** ⟨Vkl. ↑Strichelchen, Strichlein⟩ **a)** *mit einem Schreibgerät o. ä. gezogene, meist gerade verlaufende, nicht allzu lange Linie:* ein dünner, feiner, dicker, breiter, kurzer, langer, gerader, senkrechter, waagerechter S.; einen s. mit dem Lineal ziehen; er macht beim Lesen oft -e an den Rand; er hat die Skizze in S. für S. nachgezeichnet; etw. in schnellen großen -en *(schnell u. skizzenhaft)* zeichnen; die Fehler waren mit dicken roten -en unterstrichen; mit einem einzigen S. quer über die Seite machte er alles ungültig; Ü

er ist nur noch ein S. (ugs.; *ist sehr dünn geworden);* ihre Lippen wurden zu einem schmalen S. *(sie preßte die Lippen so aufeinander, daß sie nur noch als schmale Linie sichtbar waren);* in wenigen -en, in einigen groben -en *(mit wenigen, andeutenden Worten)* umriß er seine Pläne; ***keinen** S. **[tun/machen]** u. a.] (ugs.; überhaupt nichts *[tun, machen]*): Ich habe ... praktisch keinen S. für mein Studium getan (Wohngruppe 76); **jmdm. durch die Rechnung/** (auch:) **durch etw. machen** (ugs.; *jmdm. ein Vorhaben unmöglich machen, es durchkreuzen, zunichte machen);* **einen [dicken]** S. **unter etw. machen/ziehen** *(etw. vergessen sein lassen, als beendet, erledigt betrachten);* **noch auf dem** S. **gehen können** *(noch nicht so betrunken sein, daß man nicht mehr geradeaus gehen kann);* **unter dem** S. *(als Ergebnis nach Berücksichtigung aller positiven u. negativen Punkte, aller Vor- u. Nachteile;* nach dem Strich unter zusammenzuzählenden Zahlen; *die Verhandlungen haben unter dem* S. nicht allzuviel erbracht; **unter dem** S. **sein** (ugs.; *sehr schlecht, von geringem Niveau sein;* viell. nach dem Bild eines Eichstrichs; **unter dem** S. **stehen** *(im Unterhaltungsteil, im Feuilleton einer Zeitung stehen);* **b)** *(verschiedenen Zwecken dienendes) Zeichen in Form eines kleinen geraden Striches* (1 a): die -e auf der Skala eines Thermometers, einer Waage, eines Meßbechers; der Kompaß hat 32 -e; das Morsealphabet setzt sich aus Punkten und -en zusammen; ***jmdm. auf den** S. **haben** (ugs.; ↑Kieker 2, 2; wohl nach dem Zielstrich bei Zielfernrohren). **2.** ⟨o. Pl.⟩ *Art u. Weise der Führung, Handhabung des Zeichenstiftes, Pinsels o. ä. beim Zeichnen, Malen:* eine mit feinem/elegantem S. hingeworfene Skizze. **3.** ⟨meist Pl.⟩ *durch Anstreichen, Weglassen bestimmter Stellen, Passagen in einem Text erreichte Kürzung; Streichung:* man hat im Drehbuch einige -e vorgenommen; nach ein paar geringfügigen -en und Änderungen wurde der Text gutgeheißen. **4. a)** *das Hinstreichen, -fahren, Entlangstreichen, -fahren an etw.:* einige -e mit der Bürste; während mit mit schon geübten -en mein Messer über Wangen, Lippe und Kinn führte (Th. Mann, Krull 162); **b)** ⟨o. Pl.⟩ *kurz für* ↑Bogenstrich; *Bogenführung:* der kräftige, weiche, zarte, klare, saubere S. des Geigers, Cellisten. **5.** ⟨o. Pl.⟩ *Richtung, in der die Haare bei Menschen od. Tieren liegen, die Fasern bestimmter Gewebe verlaufen:* die Haare, das Fell, das Samt gegen den S., mit dem S. bürsten; ***jmdm. gegen/**(auch:)**wider den** S. **gehen** (ugs.; *jmdm. zuwider sein; nicht passen, mißfallen);* **nach** S. **und Faden** (ugs.; *gehörig, gründlich;* aus der Webersprache, eigtl. = bei der Prüfung eines Gesellenstücks den gewebten Faden u. den Strich prüfen); ist er nach S. und Faden betrogen, ausgefragt, verprügelt). **6.** (selten) *streifenartiger, schmaler Teil eines bestimmten Gebietes:* ein sumpfiger, bewaldeter S.; ein S. fruchtbaren Landes. **7.** (südd. schweiz.) *langgestreckte Zitze bei milchgebenden Haustieren, die gemolken werden.* **8.** ⟨Pl. selten⟩ (bes. Jägerspr.) **a)** *ruhiger Flug [in geringer Höhe]:* der S. der Schwalben, Stare, Schnepfen; **b)** *größere Menge, Schwarm dahinfliegender Vögel in einer S.* in Wildenten zog über den See. **9.** (salopp) **a)** ⟨o. Pl.⟩ *Prostitution, bei der sich Frauen, junge Männer auf der Straße [in bestimmten Gegenden] um bezahlten sexuellen Verkehr mit Männern bemühen:* der S. hat die Mädchen vollkommen kaputtgemacht; sie blieb von den Unbequemlichkeiten des konventionellen S. verschont (Dürrenmatt, Meteor 66); daß er sich beim Unterhalt auf dem S. *(durch Prostitution)* verdiente (Ossowski, Bewährung 72); ***auf den** S. **gehen** (salopp; *der Prostitution auf der Straße nachgehen);* **auf den** S. **schicken** (salopp; *jmdn. veranlassen, zwingen, der Prostitution auf der Straße nachzugehen);* **b)** *Straße, Gegend, in der sich Frauen, junge Männer aufhalten, um sich Männern zur Prostitution anzubieten:* im Bahnhofsviertel ist der S.
strich-, Strich-: ~**ätzung,** die (Druckw.): *(nach einer Strichzeichnung hergestellte) Druckplatte für den Hochdruck, bei der die freien Zwischenräume durch Ätzen vertieft werden u. keine Halbtöne liefern;* ~**einteilung,** die: *Skala, Einteilung mit Strichen* (1 b), zu ~wert, der (salopp): *Junge, junger Mann, der der Prostitution mit Männern auf der Straße nachgeht;* ~**kode,** der: *Verschlüsselung der Angaben über Hersteller, Warenart u. a. in Form unterschiedlich dicker, parallel angeordneter Striche, die mit einem Scanner gelesen wird, der über einen Computer einer Registrierkasse den auszuweisenden Preis übermittelt;* ~**mädchen,** das, (salopp): *junge weibliche Person, die der*

Prostitution mit Männern auf der Straße nachgeht; ~**männchen,** das: *mit einfachen Strichen schematisch dargestellte kleine Figur eines Menschen;* ~**punkt,** der: *Semikolon;* ~**regen,** der (Met.): *strichweise niedergehender, nur kurz andauernder Regen;* ~**vogel,** der: *Vogel, der nach der Brutzeit, meist in Schwärmen mit andern seiner Art, in weitem Umkreis umherfliegt;* ~**weise** ⟨Adv.⟩ (bes. Met.): *in einzelnen, oft nur schmalen Gebietsteilen:* s. regnet; morgens s. Nebel, tagsüber bewölkt; ⟨auch attr.:⟩ eine nur -e Abkühlung; ~**zeichnung,** die: *nur mit [einfachen] Strichen u. Linien ohne Halbtöne (2) gefertigte Zeichnung.*
Strichelchen ['ʃtrɪçlçən], das; -s, -: ↑Strich (1); **stricheln** ['ʃtrɪçln] ⟨sw. V.; hat⟩: **1.** *mit kleinen, voneinander abgesetzten Strichen zeichnen, darstellen:* die Umrisse von etw. s.; eine gestrichelte Linie. **2.** *mit kleinen, voneinander abgesetzten od. längeren, durchgezogenen, parallel verlaufenden Strichen bedecken, schraffieren:* eine Fläche, ein Dreieck s.; ein gestricheltes Quadrat; **strichen** ['ʃtrɪçn] ⟨sw. V.; hat⟩ (salopp, seltener): *auf den Strich (9 a) gehen:* Früher strichte sie auf der Schönhauser Allee (Fallada, Jeder 18); **Strjcher,** der; -s, - (salopp, oft abwertend): *Strichjunge;* **Strjchlein,** das; -s, -: ↑Strich (1).
¹Strick [ʃtrɪk], der; -[e]s, -e [mhd., ahd. stric = Schlinge, Fessel]: **1.** *aus Naturfasern wie Hanf, Kokosfasern o. ä. geflochtenes, gedrehtes, meist dickeres Seil, dicke Schnur, bes. zum Anbinden, Festbinden von etw.:* ein kurzer, langer, dicker, starker, hanfener S.; der S. reißt, löst sich, hält; einen S. um etw. schlingen, binden; er führte die Ziege an einem S.; das Pferd war mit einem S. an den Baum gebunden; **wenn alle -e reißen* (ugs.; ↑Strang 1 b); *jmdm. aus etw. einen S. drehen* (jmdm. etw. in übelwollender Absicht so auslegen, daß es ihm schadet, ihn zu Fall bringt; vgl. Fallstrick; *den S. nicht wert sein* (veraltend; *ganz u. gar unwürdig, verkommen, verdorben sein;* eigtl. = [von einem Verbrecher] noch nicht einmal soviel wert sein wie der Strick, mit dem gehängt wird); *den, einen S. nehmen/* (geh.:) *zum S. greifen (sich erhängen);* *an einem/am gleichen/an demselben S. ziehen* (↑Strang 1 b). **2.** (fam., wohlwollend) *durchtriebener Bursche, Kerl; Schlingel, Taugenichts, Galgenstrick* (b): so ein S.!; er ist ein fauler, ein ganz gerissener S.; **²Strick** [-], das; -[e]s ⟨meist o. Art.⟩ [zu ↑stricken] (bes. Mode): *Gestrick; gestricktes Teil an einem Kleidungsstück, gestrickter Stoff:* ein Pullover aus/in rustikalem S.
Strjck-: ~**apparat,** der: vgl. ~**maschine;** ~**arbeit,** die: *Handarbeit, die mit Stricknadeln ausgeführt wird; etw. Gestricktes;* ~**beutel,** der: *Beutel, in dem in Arbeit befindliche Strickarbeiten, Wolle o. ä. aufbewahrt werden;* ~**bündchen,** das: *gestricktes Bündchen;* ~**garn,** das: *Garn zum Stricken;* ~**jacke,** die: *gestrickte Jacke;* ~**kleid,** das: vgl. ~jacke; ~**leiter,** die: *aus ¹Stricken (1) gefertigte Leiter mit Sprossen aus Holz od. Kunststoff, mit deren Hilfe bes. das Hinauf- u. Herabklettern an Schiffs- od. Häuserwänden bewerkstelligt wird:* eine S. herunterlassen; die S. hinaufklettern; an einer S. herab-, herunterklettern, an Bord gehen; ~**leiternervensystem,** das (Zool.): *in seinem Aufbau an eine Strickleiter erinnerndes Zentralnervensystem bei Ringelwürmern u. Gliederfüßern;* ~**maschine,** die: *Maschine zum Herstellen von Strickwaren;* ~**mode,** die: *gestrickte Kleidungsstücke betreffende Mode;* ~**muster,** das: **a)** *unterschiedliche Kombination verschiedener gestrickter Maschen zu einem bestimmten Muster:* ein Pullover mit einem reichen, reizvollen S.; **b)** *Vorlage für ein Strickmuster* (a): eine Mütze nach einem S. stricken; Ü hier sieht alles nach dem gleichen S. (scherzh.; *wird alles nach ein u. derselben Methode erledigt*); ~**nadel,** die: *lange, relativ dicke Nadel zum Stricken;* ~**stoff,** der ⟨meist Pl.⟩ (Fachspr.): vgl. ~waren; ~**strumpf,** der: *Strumpf, an dem jmd. strickt, der gerade gestrickt wird;* ~**waren** ⟨Pl.⟩: *als Handarbeit od. mit der Strickmaschine gestrickte Kleidungsstücke o. ä.;* ~**weste,** die: vgl. ~jacke; ~**zeug,** das: **1.** *Handarbeit, an der jmd. strickt, an der gerade gestrickt wird.* **2.** *alles, was zum Stricken benötigt wird (Stricknadeln, -garn, -beutel u. a.).*
stricken ['ʃtrɪkn] ⟨sw. V.; hat⟩ [mhd. stricken, ahd. strichen, zu ↑¹Strick]: **a)** *einen Faden mit Stricknadeln od. einer Strickmaschine zu einer Art (einem Gewebe ähnlichen) Geflecht von Maschen verschlingen:* sie strickt gerne, zum Zeitvertreib; er kann, lernt s.; sie strickt am liebsten zwei links, zwei rechts, glatt rechts, glatt links; an einem Pullover, Schal s.; Ü ... wo er ... nebenbei an der Regierungserklärung gestrickt (ugs. scherzh.; *gearbeitet, gewirkt*) hatte

(Spiegel 51, 1976, 26); **b)** *strickend* (a) *anfertigen, herstellen:* Strümpfe, einen Pullover, Handschuhe s.; eine gestrickte Strampelhose; Ü Eine sauber gestrickte (Jargon; *aufgebaute*) Story (Hörzu 17, 1977, 67); ⟨Abl.:⟩ **Strjcker,** der; -s, -: jmd., der an einer Strickmaschine arbeitet, Strickwaren herstellt (Berufsbez.); **Strickerei** [ʃtrɪkə'raj], die; -, -en: **1.** svw. ↑Strickarbeit. **2.** ⟨o. Pl.⟩ (oft abwertend) *[dauerndes] Stricken:* die S. wird mir allmählich zuviel. **3.** *Betrieb, in dem maschinell Strickwaren hergestellt werden;* **Strjckerin,** die; -, -nen: **1.** w. Form zu ↑Stricker. **2.** *weibl. Person, die strickt, gerade strickt:* sie ist eine gute S.
Stridor ['ʃtriːdɔr, 'st..., auch: ...doːg], der; -s [lat. strīdor = das Pfeifen] (Med.): *pfeifendes Atemgeräusch bei Verengung der oberen Luftwege;* **Stridulation** [ʃtridula'tsjoːn, st...], die; - (Zool.): *Erzeugung von Lauten bei Insekten durch Gegeneinanderstreichen von Kanten, Leisten u. a.;* ⟨Zus.:⟩ **Stridulatjonsorgan,** das (Zool.): *Organ mancher Insekten zur Erzeugung zirpender Töne* (z. B. bei Grillen).
Striegel ['ʃtriːgl], der; -s, - [a: mhd. strigel, ahd. strigil < lat. strigilis = Schabeisen]: **a)** *mit Zacken, Zähnen besetztes Gerät, harte Bürste zum Reinigen, Pflegen des Fells bestimmter Haustiere, bes. der Pferde:* das Fell, das Pferd gründlich mit dem S. bearbeiten, putzen; **b)** *(in der Antike) Gerät zum Abschaben der Kruste aus Öl, Staub u. Schweiß nach dem Sport;* **striegeln** ⟨sw. V.; hat⟩ [1: mhd. strigelen]: **1.** *mit einem Striegel* (a) *behandeln, reinigen:* die Pferde s.; U ich striegelte *(kämmte, bürstete)* mir sorgfältig die Haare; die ordentlich gestriegelten *(gekämmten)* Kinder saßen in einer Reihe. **2.** (ugs.) *[in kleinlicher, böswilliger Weise] hart herannehmen; schikanieren:* es macht ihm Spaß, seine Untergebenen ordentlich zu s.
Strieme ['ʃtriːmə], die; -, -n (selten): svw. ↑Striemen; **striemen** ['ʃtriːmən] ⟨sw. V.; hat⟩ (seltener): *bei jmdm. auf der Haut Striemen verursachen, hervorrufen:* ... wenn deine Peitsche uns wieder striemt (Reinig, Schiffe 32); gestriemte Rücken; **Striemen** [-], der; -s, - [mhd. strieme, eigtl. = Streifen, Strich]: *sich durch dunklere Färbung abhebender, oft blutunterlaufener, angeschwollener Streifen an der Haut, der meist durch Schläge (mit einer Peitsche, Rute o. ä.) entsteht:* der Mann hatte breite, dicke, blutige, bereits vernarbte S. auf den Rücken; der von der Mütze einen roten S. auf der Stirn haben; Ü grünes Wasser ... durchbrochen von schwärzlichen S. (Streifen) (Böll, Und sagte 79); **striemig** ['ʃtriːmɪç] ⟨Adj.⟩: *Striemen* (1) *aufweisend, mit Striemen bedeckt, in Striemen:* der striemige Rücken; die blutunterlaufene, striemige Haut.
Striezel ['ʃtriːtsl], der; -s, - [1: mhd. strützel, wohl verw. mit ↑¹Strauß; 2: H. u., urspr. viell. übertr. von (1)] (landsch.): **1.** *[kleineres] längliches, meist geflochtenes Hefegebäck.* **2.** *frecher Bursche, Lausbub, Schlingel.*
striezen ['ʃtriːtsn] ⟨sw. V.; hat⟩ [aus dem Ostmd., H. u.] (landsch.): **1.** svw. ↑striegeln (2). **2.** *einem andern wegnehmen, mopsen* (2): der Junge hatte die Bonbons gestriezt.
Strike [strajk], der; -s, -s [engl.-amerik. strike, eigtl. = Schlag, Treffer, Umlaut]: **1.** (Bowling) *das Abräumen (1 a) mit dem ersten Wurf.* **2.** (Baseball) *ordnungsgemäß geworfener Ball, der entweder nicht angenommen, verfehlt od. außerhalb des Feldes geschlagen wird.*
strikt [ʃtrɪkt, st...] ⟨Adj.; -er, -este⟩ [lat. strictus = straff, eng; streng, adj. 1. Part. von: stringere = (zusammen)-schnüren]: *keine Einschränkung, Abweichung, Ausnahme duldend; peinlich, genau; sehr streng* (2 a): eine -e Bestimmung, Weisung; ein -er Befehl; -en Gehorsam, -e Einhaltung der Gebote fordern; etw. -e Geheimhaltung; das -e *(genaue)* Gegenteil; etw. s. befolgen, durchführen, vermeiden; **strikte** ['ʃtrɪkta, st...] ⟨Adv.⟩ (seltener): *ohne Einschränkung, Abweichung, Ausnahme; auf genaueste, strengstens:* etw. s. verbieten, befolgen; **Striktion** [ʃtrɪk'tsjoːn, st...], die; -, -en [spätlat. strictio, zu lat. strictus, ↑strikt] (selten) *Zusammenziehung, -schnürung, Verengung;* **Striktur** [ʃtrɪk'tuːʁ, st...], die; -, -en [lat. strictūra = die Zusammenpressung] (Med.): *hochgradige Verengung eines Körperkanals* (z. B. der Harnröhre); **stringendo** [ʃtrɪn'dʒɛndo; ital. stringendo, zu: stringere = drängen < lat. stringere, ↑strikt] (Musik): *allmählich schneller werdend; eilend, drängend;* Abk.: string. ⟨subst.:⟩ **Stringendo** [-], das; -s, -s u. ...di (Musik): *schneller werdendes Tempo;* **stringent** [ʃtrɪn'gɛnt, st...] ⟨Adj.; -er, -este⟩ [lat. stringēns (Gen.: stringentis), 1. Part. von: stringere, ↑strikt] (bildungsspr.): *auf Grund der Folgerichtigkeit sehr einleuchtend, überzeugend; logisch zwingend,*

schlüssig: eine -e Beweisführung, Methode; ein -er Schluß; etw. s. nachweisen; **Stringenz** [...'gɛnts], die; - (bildungsspr.): *das Stringentsein; logische Richtigkeit, Schlüssigkeit;* **Stringer** ['ʃtrɪŋɐ, engl.: 'strɪŋə], der; -s, - [engl. stringer, zu: to string = (an)spannen < lat. stringere, ↑strikt]: *(im Flugzeug- u. Schiffbau) der horizontalen Versteifung dienende Stahlplatte;* **stringieren** [ʃtrɪŋˈgiːrən, st...] ⟨sw. V.; hat⟩ [1: ital. stringere, ↑stringendo; 2: lat. stringere, ↑strikt]: **1.** (Fechten) *die Klinge des Gegners mit der eigenen Waffe abdrängen, auffangen.* **2.** (selten) *zusammenziehen, -schnüren, verengen;* **Stringregal** ['ʃtrɪŋ-, 'st...], das; -[e]s, -e [zu engl. string = Schnur, Draht]: *Regal, bei dem die einzelnen Bretter in ein an der Wand befestigtes Gestell aus Metall eingelegt sind;* **Stringwand** ['ʃtrɪŋ-, 'st...], die; -, Stringwände: *meist eine ganze Wand ausfüllende Kombination aus Stringregalen mit Hängeschränken.*
Strip [ʃtrɪp, strɪp], der; -s, -s [1: engl.-amerik. strip; 2: engl. strip = Streifen]: **1.** Kurzf. von ↑Striptease. **2.** *als einzelner Streifen gebrauchsfertig verpacktes Wundpflaster;* **Stripfilm**, der; -[e]s, -e (Druckw.): *in der Reproduktionstechnik verwendeter spezieller Film, dessen fotografische Schicht sich als feines Häutchen von der Unterlage abziehen u. mit anderen Teilen eines Films montieren läßt;* **Striplokal**, das; -s, -e (ugs.): Kurzf. von ↑Stripteaselokal.
Strippe ['ʃtrɪpə], die; -, -n, aus dem Niederd., niederd. Form von mhd. strupfe = Lederschlinge, wohl < lat. struppus, stroppus < griech. stróphos = Seil, zu: stréphein, ↑Strophe]: **1.** (landsch.) *Schnur, Bindfaden, Kordel:* ein Stück S. **2.** (ugs.) *Leitungsdraht; Fernsprech-, Telefonleitung:* -n ziehen, flicken (als Soldat bei der Nachrichtentruppe); an der S. hängen *([eifrig, ausgiebig] telefonieren);* wer war denn an der S.? *(wer war am Telefon, hat angerufen?);* jmdn. an der S. haben *(jmdn. als Gesprächspartner am Telefon haben, mit ihm telefonieren);* jmdn. an die S. bekommen/kriegen *(jmdn. als Gesprächspartner ans Telefon bekommen);* sich an die S. hängen *([eifrig, ausgiebig] zu telefonieren beginnen).* **3.** (Jargon) *eine Verdienstmöglichkeit durch Strippen* (3): eine S. haben.
strippen ['ʃtrɪpn̩, 'st...] ⟨sw. V.; hat⟩ [1: zu ↑Strip; 2: engl. to strip = ablösen, abpausen, ↑Striptease; 3: md., niederd. Form von ↑streifen]: **1.** (ugs.) *Striptease vorführen; als Stripteasetänzer[in] arbeiten:* sie strippt allabendlich in einem miesen Lokal. **2.** (Druckw.) *durch entsprechendes Verarbeiten der von einem Stripfilm abgezogenen fotografischen Schicht montieren:* diese Zeilen müssen gestrippt werden. **3.** (Jargon) *[als Stripper] sich durch nebenberufliches Musizieren auf einer Veranstaltung, im Café usw. zusätzlich etwas verdienen:* ich strippe, er strippt *(zieht strippend)* durch Frankreich; **Stripper** ['ʃtrɪpɐ, 'st...], der; -s, - [engl. stripper]: **1.** (Med.) *Instrument zum Entfernen eines Blutpfropfs od. einer krankhaft veränderten Vene.* **2.** (Technik, bes. Hüttenw.) *Abstreif-, Abtrennvorrichtung.* **3.** (ugs.) *Stripteasetänzer;* **Stripperin**, die; -, -nen (ugs.): *Stripteasetänzerin;* **Stripping** ['ʃtrɪpɪŋ, 'st...], das; -s, -s [engl. stripping] (Med.): *ausschälende Operation mit Spezialinstrumenten* (z. B. die Entfernung eines Blutpfropfs).
stripsen ['ʃtrɪpsn̩] ⟨sw. V.; hat⟩ [landsch. Intensivbildung zu ↑strippen (3)] (landsch.): svw. ↑mopsen (2).
Striptease ['ʃtrɪptiːs, 'st...], der, auch: das; - [engl.-amerik. striptease, aus: to strip = sich ausziehen u. tease = Aufreizung]: *(in Nachtlokalen, Varietés o. ä.) Vorführung von erotisch stimulierenden Tänzen, kleinen Szenen o. ä., bei denen sich die Akteure nach u. nach entkleiden:* einen S. hinlegen; Ü (scherzh.:) Formulare, vorgedruckte Fragen, S. *(Entblößung) der Seele* (Hörzu 50, 1977, 38). **Striptease-:** ~**lokal**, das: *Nachtlokal, in dem Striptease vorgeführt wird;* der vgl. ~**tänzer**, der: vgl. ~**tänzerin;** ~**tänzerin,** die: *weibliche Person, die Striptease vorführt;* ~**vorführung,** die.
Stripteaseuse [ʃtrɪptiˈzøːzə, st...], die; -, -n [frz. stripteaseuse]: svw. ↑Stripteuse; **Stripteuse** [ʃtrɪpˈtøːzə, st...], die; -, -n [scherzh. französierende Bildung (ugs., oft scherzh.): *Stripteasetänzerin.*
strisciando [strɪˈʃando, ital. strisciando, zu: strisciare = streifen, schleppen] (Musik): *chromatisch gleitend, schleifend;* ⟨subst.:⟩ **Strisciando** [-], das; -s, -s u. ...di (Musik): *schleifendes, chromatisch gleitendes Spiel.*
stritt [ʃtrɪt]: ↑streiten; **Stritt** [-], der; -[e]s [zu ↑streiten] (bayr.): svw. ↑Streit; ⟨Abl.:⟩ **strittig** ['ʃtrɪtɪç] ⟨Adj.; nicht adv.⟩ [spätmhd. strittic; vgl. streitig]: *noch nicht geklärt, noch nicht entschieden; verschieden deutbar; umstritten:* eine -e

Frage, Angelegenheit; ein -es Problem; wobei es durchaus s. ist, ob ein Junktim ... bestand (Dönhoff, Åra 100). **Strizzi** ['ʃtrɪtsi], der; -s, -s [H. u.] (bes. südd., österr., auch schweiz.): **1.** *Zuhälter:* die -s spielten Billard. **2.** *leichtsinniger, leichtfertiger, durchtriebener Bursche, Kerl; Strolch.* **Strobe** ['ʃtroːbə], die; -, -n [nach dem nlat. bot. Namen Pinus strobus]: svw. ↑Weymouthskiefer.
Strobel ['ʃtroːbl̩], der; -s, - (landsch.): *struppiger Haarschopf;* **strobelig, stroblig** ['ʃtroːb(ə)lɪç] ⟨Adj.; nicht adv.⟩ [spätmhd. strobelecht, zu mhd. strobeln, ↑Strobeln] (landsch.): svw. ↑strubbelig; **Strobelkopf,** der; -[e]s, -köpfe (landsch.): svw. ↑Strubbelkopf; **strobeln** ⟨sw. V.; hat⟩ [mhd. strobeln, verw. mit struppig, strubbelig] (landsch.): **a)** *struppig sein:* ich strob[e]le; **b)** *struppig machen:* jmdn. s.; **stroblig:** ↑strobelig.
Strobo ['ʃtroːbo], der; -s, -s [gek. aus: **Strom**rechnungs**boykotteur**] (Jargon): *jmd., der aus Protest gegen den Atomstrom einen Teilbetrag der Stromrechnung zurückbehält u. auf ein Sperrkonto einzahlt.*
Strobolight ['ʃtroːbolaɪt], das; -s [engl. strobolight, gek. aus: stroboscopic light] (Jargon): *schnell u. kurz grell aufleuchtendes Licht* (z. B. zur effektvollen Unterstützung der Reklame); **Stroboskop** [ʃtroˈskoːp, ʃt...], das; -s, -e [zu griech. stróbos = das Im-Kreise-drehen u. skopeîn = betrachten]: **1.** (Physik, Technik) *Gerät, mit dem (durch ganz kurze Blitze von hoher, genau zu bestimmender Frequenz) die Frequenz einer periodischen Bewegung, z. B. die Umlaufzeit eines Motors, gemessen u. in ihrem Ablauf beobachtet werden kann.* **2.** (früher) *mit Schlitzen versehener zylindrischer Behälter, in dessen Innerem sich auf einer koaxialen Fläche eine Folge von Bildern befindet, die bei gegenläufiger Drehung von Behälter u. Fläche durch die Schlitze einen Bewegungsablauf zeigen* (Vorläufer des Films); ⟨Abl.:⟩ **stroboskopisch** ⟨Adj.; o. Steig.; nicht präd.⟩: *das Stroboskop betreffend; durch das Stroboskop [bewirkt]:* -e Bilder; -er Effekt *(scheinbar rückläufiger Bewegungsablauf, wenn die Frequenz der Blitze im Stroboskop (1) etwas größer ist als die der zu beobachtenden Rotation);* ⟨Zus.:⟩ **Stroboskoplicht,** das.
Stroh [ʃtroː], das; -[e]s [mhd. ahd. strō, eigtl. = Aus-, Hingestreutes]: *trockene Halme von ausgedroschenem Getreide:* frisches, trockenes, feuchtes, angefaultes S.; ein Bund, Ballen S.; S. ausbreiten, aufschütten, binden, flechten; in S. schlafen; das Dach mit S. gedeckt; das Haus brannte wie S. *(lichterloh);* wie nasses S. *(schlecht)* brennen; das Essen schmeckt wie S. (ugs.; *ist trocken, langweilig u. ohne Würze);* Spr viel S. - wenig · Korn; *** S. im Kopf haben** (ugs.; *dumm sein); leeres S. dreschen* (ugs. *viel Unnötiges, Belangloses reden):* bei der Diskussion wurde viel leeres S. gedroschen.
stroh-, Stroh-: ~**ballen,** der; ~**besen,** der: *Besen aus [Reis]stroh;* ~**binder,** der: *Maschine, mit der nach dem Dreschen das Stroh in einzelne Ballen zusammengebunden wird;* ~**blond** ⟨Adj.; o. Steig.; nicht adv.⟩: vgl. flachsblond; ~**blume,** die: *zu den Immortellen gehörender, in vielen Arten verbreiteter Korbblütler mit mehrreihigen, dachziegelartig angeordneten, pergamentenen Hüllblättern;* ~**bund,** das ⟨Pl. -e⟩; ~**bündel,** das; ~**dach,** das *mit Stroh gedecktes Dach;* ~**dumm** ⟨Adj.; o. Steig.; nicht adv.⟩ (emotional verstärkend): *sehr dumm;* ~**farben,** ~**farbig** ⟨Adj.; o. Steig.; nicht adv.⟩: *gelb wie Stroh;* ~**feim,** die; ~**feime,** die, ~**feimen,** der: vgl. ²Feim usw.; ~**feuer,** das: *nicht brennbarem Stroh genährtes, stark, hell u. hoch aufflackerndes Feuer;* Ü das S. der ersten Begeisterung; ~**futter,** das; ~**gedeckt** ⟨Adj.; o. Steig.; nicht adv.⟩: -es Haus; ~**geflecht,** das; ~**gelb** ⟨Adj.; o. Steig.; nicht adv.⟩: *gelb wie Stroh;* ~**gewebe,** das: svw. ↑~stoff; ~**halm,** der: **a)** *trockener Getreidehalm als Körner:* der Sturm hat die Bäume wie -e geknickt; *** sich [wie ein Ertrinkender] an einen S. klammern** *(in der kleinsten sich bietenden Möglichkeit doch noch einen Hoffnungsschimmer sehen);* **nach dem rettenden S. greifen** *(eine letzte, wenn auch wenig aussichtsreiche Chance, die aus einer schwierigen, bedrückenden Lage heraushelfen könnte, wahrnehmen, ausnutzen);* **über einen S. stolpern** (ugs.; *an einer im Vergleich zum ganzen Vorhaben geringfügigen Kleinigkeit scheitern);* **b)** *Trinkhalm;* ~**haufen,** der; ~**hut,** der ⟨Pl. -hüte⟩; **¹Hut** (1) *aus einem Strohgeflecht;* ~**hütte,** die; ~**koffer,** der; ~**kopf,** der (ugs. abwertend): *dummer Mensch, Dummkopf;* ~**korb,** der; ~**lager,** das; ~**mann,** der ⟨Pl. -männer⟩ [2: LÜ von frz. homme de paille]: **1.** *vorgeschobene Person.* **2.** *jmd., der von einem andern vorgeschoben wird, durch den ein Auftrag u. Interesse eines Geschäft zu machen,*

einen Vertrag abzuschließen o. ä.: den S. abgeben, machen; er ließ die Aktien durch Strohmänner aufkaufen. **3.** (Kartenspiel) *Ersatz für einen fehlenden Spieler;* ~**matte,** die; ~**miete,** die: vgl. ²Miete; ~**presse,** die: *Maschine, mit der Stroh zusammengepreßt u. zu festen Ballen geformt wird;* ~**puppe,** die: *aus Stroh gefertigte Figur;* ~**sack,** der: *mit Stroh gefüllter Sack als einfache Matratze:* sie schliefen auf Strohsäcken; * [**ach, du] heiliger/gerechter S.!** (salopp) Ausruf der Verwunderung, der unangenehmen Überraschung, des Erschreckens); ~**schober,** der: vgl. Heuschober; ~**schuh,** der: *Schuh aus Strohgeflecht;* ~**schütte,** die: *[als behelfsmäßiges Lager] aufgeschüttetes Stroh;* ~**seil,** das: *aus Stroh gedrehtes Seil;* ~**stern,** der: *aus sternförmig gelegten Strohhalmen gebastelter Weihnachts[baum]schmuck;* ~**stoff,** der: *für Dekorationen verwendetes Gewebe, das im Schuß [gebleichtes od. gefärbtes] Stroh enthält;* vgl. triste, die (südd., österr., schweiz.): Triste; ~**trocken** ⟨Adj.; o. Steig.⟩ (emotional verstärkend): *zu wenig od. keine Feuchtigkeit enthaltend; sehr trocken:* -e Apfelsinen; -es Schnitzel; die Blumen sind s.; ~**umflochten,** ~**umhüllt** ⟨Adj.; o. Steig.; nicht adv.⟩: eine -e Flasche; ~**wein,** der: *Süßwein aus reifen Trauben, die nach der Ernte (auf Strohmatten od. Horden) fast zu Rosinen getrocknet wurden;* ~**wisch,** der: *Bündel, kleiner Besen aus Stroh;* ~**witwe,** die [eigtl. = Frau, die nachts allein auf dem Strohsack liegen muß] (ugs. scherzh.): *Ehefrau, die vorübergehend ohne ihren Mann ist, weil dieser für einige Zeit verreist ist;* ~**witwer,** der: vgl. ~witwe.

strohern ['ʃtroːɐn] ⟨Adj.⟩ [älter: strohen, mhd. strœwin]: **a)** ⟨o. Steig.; nur attr.⟩ *aus Stroh:* ein -er Pantoffel; **b)** *[trocken] wie Stroh:* das Essen schmeckt s.; **strohig** ⟨Adj.⟩: **a)** ⟨nicht adv.⟩ *wie Stroh [aussehend, wirkend]:* er hatte fettige, -e Haare; **b)** *wie Stroh [beschaffen], hart, trocken u. ohne Geschmack:* -er Schiffszwieback; s. schmecken.

Strolch [ʃtrɔlç], der; -[e]s, -e [viell. zu einem untergegangenen Verb strollen = umherstreifen]: **1.** (abwertend) *jmd., der verwahrlost aussieht u./od. sich gewalttätig beträgt:* Diebe und -e; sie wurde abends von zwei -en angefallen. **2.** (fam. scherzh.) *lustig-wilder kleiner Junge, Schlingel:* komm her, du kleiner S.!; ⟨Abl.:⟩ **strolchen** ['ʃtrɔlçn] ⟨sw. V.; ist⟩: *untätig, ziellos durch die Gegend streichen, umherziehen:* durch die Straßen s.; du bist ja um die halbe Welt gestrolcht (Frisch, Stiller 288); ⟨Zus.:⟩ **Strolchenfahrt,** die (schweiz.): *Fahrt mit einem entwendeten Fahrzeug.*

Strom [ʃtroːm], der; -[e]s, Ströme ['ʃtrøːmə; mhd. strōm, stroum, ahd. stroum, eigtl. = der Fließende; 3: nach der Vorstellung einer Strömung]. **1. a)** *großer Fluß [der zum od. ins Meer fließt]:* ein breiter, langer, mächtiger, reißender S.; der S. fließt ins Meer; einen S. regulieren, befahren; die Ufer des -s; ein S. Schiffe auf dem S.; das Unwetter hat die Bäche in reißende Ströme verwandelt; Ü der S. der Zeit, der Ereignisse; Ströme des Glücks erfaßten ihn; der S. der Rede versiegte; aus dem S. des Vergessens/der Vergessenheit trinken (dichter.: *das Vergangene völlig vergessen;* vgl. Lethe); **b)** *strömende in größeren Mengen fließende, aus etw. herauskommende Flüssigkeit:* ein S. von Blut, von Tränen, von Schweiß; ein S. von Wasser ergoß sich über den Fußboden; Licht schoß in mächtigen Strömen herein (Zwerenz, Kopf 260); * **in Strömen** *(in großen Mengen, sehr reichlich u. heftig):* es regnet in Strömen; bei dem Fest flossen Wein und Sekt in Strömen; **c)** *größere, sich langsam in einer Richtung fortbewegende Menge:* ein S. von Menschen, von Fahrzeugen; Ströme von Auswanderern; der S. der Besucher reißt nicht ab, wälzt sich durch die Hallen; sie schlossen sich dem S. der Flüchtlinge an. **2.** *Strömung:* der S. trieb ihn vom Ufer ab, riß ihn mit; er schwimmt mit dem -s, versucht vergeblich, gegen den S. anzuschwimmen; * **mit dem S. schwimmen** *(sich [immer] der herrschenden Meinung anschließen, sich anpassen);* **gegen/wider den S. schwimmen** *(sich der herrschenden Meinung widersetzen, sich nicht anpassen;* nach Sir. 4,31). **3.** *fließende Elektrizität, in einer (gleichbleibenden od. periodisch wechselnden) Richtung sich bewegende elektrische Ladung:* elektrischer, starker, schwacher S.; galvanische, magnetische Ströme; der S. (*Stromkreis*) ist geschlossen; ein S. von zwölf Ampere; die Batterie gibt nur noch Strom ab; S. aus der Leitung nehmen; den S. einschalten, abstellen, unterbrechen; man hat ihm den S. gesperrt; dies Gerät verbraucht zu viel S.; Wasserkraft in S. verwandeln; mit S. kochen, heizen; infolge schlechter

Isolation und Feuchtigkeit stand der ganze Herd unter S. **4.** (salopp) *Geld:* als Lehrling hab' ich mehr S. gehabt als unser Abteilungsleiter (Fichte, Wolli 398).

¹**strom-, Strom-** (Strom 1, 2): ~**ab[wärts]** [-'-(-)] ⟨Adv.⟩: vgl. flußab[wärts]; ~**an** [-'-] ⟨Adv.⟩ (selten): *gegen den Strom, stromauf;* ~**auf[wärts]** [-'-(-)] ⟨Adv.⟩: vgl. flußauf[wärts]; das: vgl. Flußbett; ~**gebiet,** das; ~**kilometer,** der: *Maß für die Strecke, die das Wasser eines Stromes von der Quelle an zurücklegt:* Schiffszusammenstoß bei S. 34; ~**linie,** die [den Verlauf einer Strömung anzeigt, dazu: ~**linienform,** die (Physik, Technik): *(längliche, nach vorn etwas zugespitzte) Gestalt eines Fahrzeugs o. ä., die der Strömung so angepaßt ist, daß sich der Widerstand der Luft od. des Wassers bei der Fortbewegung verringert,* ~**linienförmig** ⟨Adj.; o. Steig.; nicht adv.⟩, ~**linienkarosserie,** die, ~**linienwagen,** der; ~**regulierung,** die: vgl. Flußregulierung; ~**schnelle,** die [vgl. Schnelle (2)]: *Strecke, auf der ein Fluß plötzlich schneller, reißend fließt;* ¹**Strom** (1): *gefährliche -n;* ~**ufer,** das; ~**weise** ⟨Adv.⟩ (veraltet): *heftig [strömend], in Strömen.*

²**strom-, Strom-** (Strom 3): ~**ableser,** der: vgl. Gasableser; ~**abnahme,** die: sww. ↑entnahme; ~**abnehmer,** der: 1. sww. ↑~verbraucher. **2.** (Technik) *Vorrichtung (Bügel o. ä.) zur Stromentnahme bei elektrischen Bahnen u. Obussen;* ~**abschaltung,** die; ~**ausfall,** der; ~**einsparung,** die; ~**entnahme,** die: *das Entnehmen von Strom aus der Leitung;* ~**erzeuger,** der: *Anlage od. Unternehmen zur Stromerzeugung,* ~**erzeugung,** die: *Erzeugung von Strom durch einen Generator* (1) *od. in einem Kraftwerk;* ~**führend** ⟨Adj.; o. Steig.; nicht adv.⟩: *unter Strom stehend;* ~**kabel,** das: *Kabel, in dem elektrischer Strom weitergeleitet wird;* ~**kosten** ⟨Pl.⟩; ~**kreis,** der: *geschlossener, mit einer Stromquelle verbundener Kreis von elektrischen Leitern, in dem Strom fließt;* ~**leitung,** die: vgl. Leitung (3 b), dazu: ~**leitungsmast,** der; ~**los** ⟨Adj.; o. Steig.; nicht adv.⟩: *ohne elektrischen Strom:* die Leitung ist augenblicklich s.; ~**menge,** die: *die Grundgebühr richtet sich nach der verbrauchten S.;* ~**messer,** der: sww. ↑Amperemeter; ~**netz,** das: *Leitungsnetz, Netz* (2 a); ~**preis,** der: *für die Berechnung des Stromverbrauchs geltender Preis;* ~**quelle,** die: *Ausgangspunkt einer elektrischen Spannung* (z. B. Generator, Batterie); ~**rechnung,** die: *Rechnung, mit der das zuständige Elektrizitätswerk einem Kunden Grundgebühren u. die Kosten für den [am Zähler abgelesenen] Stromverbrauch angibt;* ~**richter,** der (Elektrot.): *Gerät zur Umwandlung von Gleichstrom in Wechselstrom u. umgekehrt od. zur Veränderung der Spannung;* ~**schiene,** die: **1.** (Elektrot., Verkehrsw.) *unter Spannung stehende Schiene, aus der ein elektrisches Schienenfahrzeug den Strom abnimmt; Kontaktschiene.* 2. (Elektrot.) sww. ↑Sammelschiene; ~**spannung,** die: sww. ↑Spannung (2); ~**speicher,** der; ~**sperre,** die: *[befristete] Stromabschaltung für ein größeres Gebiet:* von acht bis zehn Uhr ist S.; wir hatten gerade S.; ~**spule,** die: sww. ↑Spule (2); ~**stärke,** die: *Menge von Strom, die in bestimmten Zeit unter Leitung fließenden Stromes;* ~**stoß,** der: *als kurzer Stoß auftretender elektrischer Strom; Impuls* (2 a); ~**unterbrecher,** der: *(am Zähler angebrachte) Vorrichtung, die den verbrauchten elektrischen Stromes,* dazu: ~**verbraucher,** der: *ein am Stromnetz angeschlossener u. von Strom verbrauchender Haushalt od. Mehrheit;* ~**versorgung,** die; ~**wandler,** der (Elektrot.): sww. ↑Meßwandler; ~**wärme,** die: *beim Fließen des Stromes durch einen Leiter entstehende Wärme;* ~**wender,** der (Elektrot.): *Kollektor* (1), *Kommutator;* ~**zähler,** der: *Gerät, das die Menge verbrauchten Stromes mißt u. anzeigt;* ~**zufuhr,** die: jmdm. die S. sperren.

strömen ['ʃtrøːmən] ⟨sw. V.; ist⟩ [zu ↑Strom]: **a)** *breit, gleichmäßig mit großer Gewalt) dahinfließen:* am Ufer der Isar, die hier schon breit und gewichtig strömt (A. Kolb, Schaukel 127); Ü So strömte dann Jakob die plappernd und bettelnd angstgetriebene Rede (Th. Mann, Joseph 139); **b)** *(von Flüssigkeiten od. Luft) sich von einem Ausgangspunkt her od. in eine bestimmte Richtung [fort-, hinunter]bewegen:* Wasser strömt aus der Leitung, ins Becken; die Flut strömte über den Deich; Regen strömte ihm ins Gesicht; das Blut strömt aus der Wunde, durch die Adern, zum Herzen; aus der defekten Leitung ist Gas geströmt; in strömendem (*starkem*) Regen; Ü aus ihren Augen strömte Liebe (A. Zweig, Claudia 134); **c)** *(von Menschen) sich in Massen in eine bestimmte Richtung fortbewegen:* die Menschen strömen auf der Straße, aus

der Stadt, durch die Straßen, ins Theater, nach Hause, zum Sportplatz; das Publikum strömt *(kommt in Scharen).* **Stromer** ['ʃtroːmɐ], der; -s, - [mhd. (Gaunerspr.) strömer, zu: strömen = stürmend einherziehen] (ugs. abwertend): *Landstreicher:* ich schlurfte hindurch, auf blutigen Sohlen, ein S. (Fallada, Trinker 28); Ü na, du kleiner S. (fam.; *Herumtreiber),* wo warst du denn schon wieder?; ⟨Abl.:⟩ **strom̄ern** ⟨sw. V.⟩ (ugs.): **a)** *streifend umherziehen, ziellos wandern* ⟨ist⟩: s. gehen; sie stromern durch die Gegend; **b)** (abwertend) *sich herumtreiben* (2) ⟨hat⟩: statt zu arbeiten, hat er wieder gestromert.
Strömling ['ʃtrøːmlɪŋ], der; -s, -e [zu veraltet Strom (↑gestromt), nach dem Längsstreifen auf dem Rücken]: *kleinerer Hering der Ostsee.*
Strömung, die; -, -en]: **1.** *das Strömen; strömende, fließende Bewegung (von Wasser od. Luft),* Strom (2): eine warme, kalte, schwache, reißende S.; gefährliche -en; die -en der Luft; eine S. erfaßte ihn, riß ihn um; in eine S. geraten; das Boot wurde von der S. abgetrieben; gegen die S. anschwimmen; das Wasser hat hier tückische -en. **2.** *geistige Bewegung, Richtung, Tendenz:* politische, geistige, literarische -en; die nostalgischen -en in der Mode; eine oppositionelle, revolutionäre S. vertreten; die S. der Zeit.
strömungs-, Strömungs-: ~**geschwindigkeit,** die; ~**günstig** ⟨Adj.; nicht adv.⟩ (Kfz.-T.): *dem Luftstrom möglichst wenig Widerstand bietend:* eine -e Karosserie; ~**lehre,** die (Physik): *Lehre von der Bewegung u. vom Verhalten flüssiger u. gasförmiger Stoffe;* vgl. Aero-, Hydrodynamik; ~**richtung,** die.
Strontianit [strɔntsjaˈniːt, auch: ...ˈnɪt, ʃt...], der; -s, -e [nach dem Dorf Strontian in Schottland]: *farbloses, auch graues, gelbliches od. grünliches Mineral aus einer Kohlenstoffverbindung des Strontiums;* **Strontium** ['ʃtrɔntsjɔm, ˈʃt...], das; -s [engl. strontium; das Element wurde erstmals aus Strontianit gewonnen]: *silberweißes, sehr reaktionsfähiges Leichtmetall (chemischer Grundstoff);* Zeichen: Sr
Strophantin [strofanˈtiːn, ʃt...], das; -s, -e: *(als Herzmittel verwendeter) hochwirksamer Extrakt aus den Samen des Strophanthus;* **Strophanthus** [...ˈfantʊs], der; -, - [zu griech. strophḗ (↑Strophe) u. ánthos = Blüte, nach den gedrehten Fortsätzen der Blätter mancher Arten]: *Liane mit schönen, farbigen, oft mit lang herabhängenden Fortsätzen, an den Spitzen versehenen Blüten u. Samen mit Flughaaren;* **Strophe** ['ʃtroːfə], die; -, -n [lat. stropha < griech. strophḗ, eigtl. = das Drehen, die Wendung; urspr. (in der griech. Tragödie) = die schnelle Tanzwendung des Chors in den Orchestra u. das dazu vorgetragene Chorlied, zu: stréphein = drehen, wenden]: *aus mehreren rhythmisch gegliederten [u. gereimten] Verszeilen bestehender [in gleicher Form sich wiederholender] Abschnitt eines Liedes, Gedichtes od. Versepos:* kurze, lange, kunstvoll gebaute -n; die erste und die letzte S.; wir singen S. 1, 4 und 5/die -n 1, 4 und 5; ein Gedicht mit vielen -n.
Strophen-: ~**anfang,** der; ~**bau,** der ⟨o. Pl.⟩; ~**ende,** der; ~**form,** die: antike -en; ~**gedicht,** das: *strophisches Gedicht;* ~**lied,** das (Musik): *Lied, in dem alle Strophen nach der gleichen Melodie gesungen werden.*
-strophig [-ʃtro:fɪç] in Zusb., z. B. dreistrophig (mit Ziffer: 3strophig): *aus drei Strophen [bestehend];* **strophisch** ['ʃtro:fɪʃ] ⟨Adj.; o. Steig.⟩: *in Strophen [geteilt, abgefaßt].*
¹Stropp [ʃtrɔp], der; -[e]s, -s [zu ↑Strippe]: **a)** (Seemannsspr.) *kurzes Stück Tau mit Schlinge[n] od. Haken am Ende;* **b)** (landsch., bes. rhein.) *Aufhänger* (1).
²Stropp [-], der; -[e]s, -s [auch: Strupp, verw. mit ↑strubbelig, struppig] (landsch. fam. scherzh.): *kleines Kind, bes. Junge.*
¹Strosse ['ʃtrɔsə], die; -, -n [spätmhd. strosse, H. u.] (Bergbau): *Stufe, Absatz, der (bes. im Tagebau) das gleichzeitige Abtragen von mehreren in verschiedener Höhe gelegenen Stellen ermöglicht.*
²Strosse [-], die; -, -n [mhd. strɔʒʒe, wohl zu: strɔʒʒen, ↑strotzen] (westmd.): *Kehle, Gurgel;* **strotzen** ['ʃtrɔtsn̩] ⟨sw. V.; hat⟩ [mhd. strotzen, strɔʒʒen, eigtl. = steif emporragen, von etw. starren]: **a)** *übervoll, prall gefüllt sein (mit etw.),* vor innerer Fülle fast platzen: er strotzt von/vor Gesundheit, Energie, Lebensfreude; **b)** *besonders voll von etw. haben:* du strotzt/strotzest (starrst) ja vor Dreck!; das Diktat strotzt (wimmelt) von/vor Fehlern; seine Rede strotzte vor Gehässigkeiten; Da und dort blühte es noch, ... strotzte (wuchs üppig) grün (Gaiser, Jagd 104); strotzende Wiesen (fruchtbare Wiesen mit üppiger Vegetation): strotzende (landsch.; dicke) Lebkuchen.

strub [ʃtruːp] ⟨Adj.; strüber, strübste⟩ [verw. mit ↑strubbelig, struppig] (schweiz. mundartl.): **1.** *struppig:* ein -er Straßenköter. **2.** *schwierig, schlimm:* der Weg ist sehr s.; **Strubbelbart** ['ʃtrʊbl̩-], der; -[e]s, ...bärte: vgl. ~kopf; **strubbelig,** strubblig ['ʃtrʊb(ə)lɪç] ⟨Adj.; nicht adv.⟩ [spätmhd. strubbelich, zu ↑strobeln]: *(von Haaren) zerzaust, wirr, struppig:* -e Haare; ein -es Fell; du siehst ganz s. aus; **Strubbelkopf** ['ʃtrʊbl̩-], der; -[e]s, ...köpfe: **1.** (ugs.) **a)** *zerzaustes, wirres Haar;* **b)** *jmd., der einen Strubbelkopf* (a) *hat.* **2.** *graubrauner, mit groben Schuppen besetzter Röhrenpilz mit beringtem Stiel;* **strubblig:** ↑strubbelig.
Strudel ['ʃtruːdl̩], der; -s, - [spätmhd. strudel, strodel, zu ahd. stredan, ↑strudeln; 2: nach dem spiraligen Muster der aus der Teigrolle geschnittenen Stücke]: **1.** *Stelle in einem Gewässer, wo das Wasser eine schnelle Drehbewegung macht u. dabei meist zu einem Mittelpunkt hin nach unten zieht, so daß an der Oberfläche eine trichterförmige Vertiefung entsteht; Wasserwirbel:* ein gefährlicher S.; ein S. zog den Schwimmer in die Tiefe; in einen S. geraten; von einem S. erfaßt werden; Ü in den S. der Ereignisse, der Politik hineingerissen werden; er stürzte sich in den S. der Vergnügungen. 2. (bes. südd., österr.) *Speise aus einem sehr dünn auseinandergezogenen Teig, mit Apfelstückchen u. Rosinen od. einer anderen Füllung belegt, zusammengerollt u. gebacken od. gekocht wird.*
Strudel-: ~**kopf,** der (veraltet): *jmd., der nicht klar denkt; Wirrkopf;* ~**loch,** das: svw. ↑Kolk (a); ~**teig** (Kochk.): *mit Fett zubereiteter Nudelteig, der sich sehr dünn auszziehen läßt;* ~**topf,** der: svw. ↑~loch; ~**wurm,** der ⟨meist Pl.⟩: *dicht mit Wimpern bedeckter u. mit bloßem Auge schwimmend od. kriechend sich fortbewegender Plattwurm; Turbellarie.*
strudeln ['ʃtruːdl̩n] ⟨sw. V.⟩ [spätmhd. strudeln, strodeln = sieden, brodeln, zu ahd. stredan = wallen]: **a)** *Strudel bilden, in wirbelnder Bewegung sein* ⟨hat⟩: *gefährlich strudelt das Wasser unter dieser Brücke;* eine strudelnde Schiffsschraube; **b)** (selten) *sich in wirbelnder Bewegung irgendwohin bewegen* ⟨ist⟩: die Kinder strudelten ins Zimmer; ⟨Abl.:⟩ **Strudler** ['ʃtruːdlɐ], der; -s, -: **1.** *Tier, das durch Bewegungen mit Wimpern od. mit seinen Gliedmaßen einen Wasserstrom in seine Mundöffnung hineinzieht u. daraus seine Nahrung herausfiltert.* 2. (südd., österr.) *für die Füllung von Strudeln* (2) *bes. geeigneter Apfel.*
struktiv [strʊkˈtiːf, ʃt...] ⟨Adj.; o. Steig.⟩ (Kunstwiss., Bauw.): *zur Konstruktion, zum Aufbau gehörend, ihn sichtbar machend:* -e Baugliederr; **Struktur** [ʃtrʊkˈtuːɐ, ʃt...], die; -, -en [(spät)mhd. structure < lat. strúctúra = Zusammenfügung, Ordnung; Bau, zu: strúctum, 2. Part. von: struere = aufbauen, aneinanderfügen]: **1.** *Anordnung der Teile eines Ganzen zueinander, gegliederter Aufbau, innere Gliederung:* eine überschaubare, komplizierte, sinnreiche S.; die S. eines Atoms, Kristalls; ererbte von Zellen; die politische, gesellschaftliche, wirtschaftliche S. eines Landes; die S. erforschen, sichtbar machen; etw. in seiner S. verändern. **2.** *Gefüge, das aus Teilen besteht, die wechselseitig voneinander abhängen; in sich strukturiertes Ganzes:* die S. der deutschen Sprache; massive -en eine Behörde, eine Fabrik, eine Bank (Fraenkel, Staat 38); die Zelle ist eine lebendige S.; geologische -en (Bauformen, Gebilde). **3.** (Textilind.) *reliefartig gestaltete Oberfläche von Stoffen.*
struktur-, Struktur-: ~**analyse,** die: die S. der Volkswirtschaft, von Stoffen mittels Röntgenstrahlen; ~**änderung,** die; ~**baum,** der (Sprachw.): *Stemma* (2) *der Abhängigkeiten im Aufbau eines Satzes od. einer Zusammensetzung;* ~**begriff,** der ⟨Adj.; o. Steig.; nicht adv.⟩: die -e Züge einer Dichtung; die Automobilindustrie ist s.; ~**element,** das: *einzelnes Element, Glied einer komplexen Struktur;* ~**farbe,** die ⟨meist Pl.⟩ (Zool.): *durch eine bes. strukturierte Oberfläche hervorgerufener, oft metallisch glänzender, changierender Farbeffekt;* ~**formel,** die (Chemie): *formelhafte graphische Darstellung vom Aufbau einer Verbindung, bei der die Verbindung der einzelnen Atome durch gemeinsame Elektronenpaare jeweils mit einem od. mehreren Strichen gekennzeichnet wird; Konstitutionsformel;* ~**forschung,** die; vgl. ~analyse; ~**gewebe,** das (Textilind.): *Gewebe mit einer besonderen Struktur;* ~**krise,** die (Wirtsch.): *Krise, die durch einen lange andauernden Rückgang der Nachfrage u. damit der Produktion u. der Arbeitsmöglichkeiten in einer Branche ausgelöst wird;* ~**plan,** der (Wirtsch., Politik, Kultur): *Plan für Veränderungen der Struktur u. im Umorganisation auf einem größeren Gebiet;* ~**politik,** die: *wirtschaftspoliti-*

sche *Maßnahmen des Staates, die der Verbesserung der wirtschaftlichen Struktur dienen sollen,* dazu: ~**politisch** ⟨Adj.; o. Steig.; nicht präd.⟩; ~**programm,** das; ~**reform,** die; ~**schwach** ⟨Adj.; nicht adv.⟩ (Wirtsch.): *wenig Arbeitsmöglichkeiten bietend, industriell nicht entwickelt:* -e *Gebiete;* ~**stoff,** der: svw. ↑~**gewebe;** ~**tapete,** die: *Tapete mit Struktur* (3); ~**verbesserung,** die; ~**wandel,** der. **struktural** [ʃtrʊktuˈraːl, st...] ⟨Adj.; o. Steig.⟩ (bes. Sprachw.): *sich auf die Struktur von etw. beziehend, in bezug auf die Struktur:* -e *Sprachbeschreibung;* **Strukturalismus** [...raˈlɪsmʊs], der; - [frz. structuralisme] (Sprachw.): *wissenschaftliche Richtung, die Sprache als ein geschlossenes Zeichensystem versteht u. die Struktur dieses Systems erfassen will;* **Strukturalist,** der; -en, -en: *Vertreter des Strukturalismus;* **strukturalistisch** ⟨Adj.; o. Steig.⟩: *den Strukturalismus betreffend, vom Strukturalismus ausgehend:* -e *Sprachbetrachtung;* **strukturell** [...ˈrɛl] ⟨Adj.; o. Steig.⟩ [frz. structurel]: **a)** *eine bestimmte Struktur aufweisend, so wie es strukturiert ist, von der Struktur her:* -e *Unterschiede;* -e *bedingte Arbeitslosigkeit in Randgebieten;* **b)** svw. ↑**struktural:** *die* -e *Grammatik;* **strukturieren** [...ˈriːrən] ⟨sw. V.; hat⟩: *mit einer bestimmten Struktur* (1, 3) *versehen, einer [anderen] Struktur unterwerfen:* die Wirtschaft völlig neu s.; ⟨auch s. + sich:⟩ *Massengesellschaft, die sich durch solche Gruppen strukturiert* (Fraenkel, Staat 256); ⟨meist im 2. Part.:⟩ *ein strukturiertes Ganzes; strukturierte Gewebe; anders strukturierte Zellen;* **Strukturiertheit,** die; -: *das Strukturiertsein;* **Strukturierung,** die; -, -en: **a)** *das Strukturieren;* **b)** *das Vorhandensein einer Struktur.* **strullen** [ˈʃtrʊlən] ⟨sw. V.; hat⟩ [mniederd. strullen, zu ↑strudeln] (landsch., bes. nordd., md. salopp): *[in kräftigem Strahl, geräuschvoll] urinieren.* **Struma** [ˈstruːma], die; -, ...men u. ...mae [...mɛ; lat. strūma = Anschwellung der Lymphknoten, zu: struere (↑Struktur) in der Bed. „(auf)häufen"] (Med.): **1.** *Kropf* (1). **2.** (veraltend) *krankhafte Vergrößerung von Eierstock, Vorsteherdrüse, Nebenniere od. Hypophyse;* ⟨Abl.:⟩ **strumös** [stru'møːs] ⟨Adj.; o. Steig.; nicht adv.⟩ [spätlat. strūmōsus] (Med.): *kropfartig vergrößert, gewuchert:* -es *Gewebe.* **Strumpf** [ʃtrʊmpf], der; -[e]s, Strümpfe [ˈʃtrʏmpfə; mhd. strumpf, eigtl. = (Baum)stumpf, Rumpf(stück); die heutige Bed. entstand im 16. Jh., als die urspr. als Ganzes gearbeitete Bekleidung der unteren Körperhälfte (Hose) in (Knie)hose u. Strumpf (= Reststück, Stumpf der Hose) aufgeteilt wurde]: **1.** ⟨Vkl. ↑Strümpfchen⟩ *Teil der Kleidung, der über den Fuß [u. das Bein] gezogen wird:* kurze, lange, dicke, dünne, nahtlose, wollene Strümpfe; Strümpfe aus Nylon, Perlon; ein Paar neue/(geh.:) neuer Strümpfe; ein S. mit, ohne Naht; Strümpfe stricken, stopfen, anziehen; sie trägt keine Strümpfe; er kam auf Strümpfen *(ohne Schuhe)* ins Zimmer; ein Loch, eine Laufmasche im S. haben; im Sommer geht sie immer ohne Strümpfe; Ü sie hat ihr Geld im S. *(hat es zu Hause,* eigtl. = in einem Wollstrumpf versteckt, anstatt es zur Sparkasse zu bringen); ***jmds. Strümpfe ziehen Wasser** (ugs.; *die Strümpfe rutschen herunter u. bilden dadurch Falten;* wohl nach der Vorstellung, daß die Strümpfe sich mit Wasser vollgesogen haben u. nicht mehr am Bein halten); **sich auf die Strümpfe machen** (ugs.; ↑Socke). **2.** kurz für ↑Glühstrumpf. **Strumpf-:** ~**band,** das ⟨Pl. -bänder⟩: **1.** *breites, zum Festhalten ringförmig um einen [Knie]strumpf zu legendes Gummiband.* **2.** svw. ↑~**halter,** zu 2.: ~**bandgürtel,** der; ~**fabrik,** die; ~**fetischismus,** der: vgl. Schuhfetischismus, dazu: ~**fetischist,** der; ~**garn,** das; ~**gürtel,** der: svw. ↑~**haltergürtel;** ~**halter,** der: *paarweise für jedes Bein an einem Hüfthalter o. ä. angebrachtes [breites] Gummiband mit kleiner Schließe zum Befestigen der Strümpfe,* dazu: ~**haltergürtel,** der; ~**hose,** die: *Teil der Kleidung (bes. für Frauen u. Kinder), der wie ein Strumpf angezogen wird, aber bis hinauf zur Hüfte reicht;* ~**maske,** die: *zur Tarnung [bei Raubüberfällen] über den Kopf u. vor das Gesicht gezogener Strumpf;* ~**naht,** die; ~**socke,** die: *bis zur Wade reichende Socke;* ~**sohle,** die; ~**waren** ⟨Pl.⟩: *alle Arten von Strümpfen, die als Ware verkauft werden;* ~**wirker,** der: *Facharbeiter in einer Strumpfwirkerei;* ~**wirkerei,** die: **1.** ⟨o. Pl.⟩ *das Wirken von Strümpfen auf der Wirkmaschine.* **2.** svw. ↑~**fabrik;** ~**wirkerin,** die: w. Form zu ↑~wirker; ~**wirkmaschine,** die; ~**wolle,** die. **Strümpfchen** [ˈʃtrʏmpfçən], das; -s, -: ↑Strumpf (1). **Strunk** [ʃtrʊŋk], der; -[e]s, Strünke [ˈʃtrʏŋkə] [spätmhd.

(md.) strunk, viell. eigtl. = der Gestutzte, Verstümmelte]: **1.** ⟨Vkl. ↑Strünkchen⟩ **a)** *der stiel-, stengelähnliche kurze, dicke, fleischige od. holzige Teil bestimmter Pflanzen [der als Rest übriggeblieben ist, wenn der verzehrbare Teil (z. B. bei Kohl, Salat) entfernt ist]:* den S. herausschneiden; die Hasen haben den Kohl bis an die Strünke abgefressen; **b)** *dürrer Stamm od. Stumpf eines abgestorbenen Baumes; Baumstrunk:* das Feuer hatte nur kahle Strünke zurückgelassen. **2.** (veraltend) *jmd., den man auf scherzhaft-wohlwollende Weise kritisiert:* du bist ein S.!; **Strünkchen** [ˈʃtrʏŋkçən], das; -s, -: ↑Strunk (1). **Strunze** [ˈʃtrʊntsə], die; -, -n [zu ↑'strunzen] (landsch. veraltend): svw. ↑Schlampe; ¹**strunzen** [ˈʃtrʊntsn̩] ⟨sw. V.; hat⟩ [urspr. = umherschweifen; H. u.] (landsch., bes. süd-westd.): *großtun, prahlen:* mußt du immer s.? ²**strunzen** [-] ⟨sw. V.; hat⟩ [wohl lautm.] (landsch., bes. westmd., salopp): *urinieren.* **Strupfe** [ˈʃtrʊpfə], die; -, -n [mhd. strupfe, ↑Strippe] (südd., österr. veraltet): *Schnur, Strippe; Schuhlasche;* **strupfen** [ˈʃtrʊpfn̩] ⟨sw. V.; hat⟩ [mhd. strupfen] (südd., schweiz. mundartl.): *[ab]streifen:* die Strümpfe [von den Beinen] s. **struppieren** [ʃtrʊˈpiːrən] ⟨sw. V.; hat⟩ [H. u.]: *(Pferde) abjagen, überanstrengen:* struppierte Pferde. **struppig** [ˈʃtrʊpɪç] ⟨Adj.⟩ [aus dem Niederd. < mniederd. strubbich, verw. mit sträuben]: *(von Haaren, vom Fell) borstig, zerzaust, ohne eine bestimmte, hergestellte Ordnung, Regelmäßigkeit in alle Richtungen stehend:* -e Haare; ein -er Bart; ein -er Hund; du siehst wieder ganz s. aus!; Ü -es *(wirres)* Gebüsch; ⟨Abl.:⟩ **Struppigkeit,** die; -: *struppiges Aussehen;* **struwwelig** [ˈʃtrʊvəlɪç] ⟨Adj.; nicht adv.⟩ (landsch.): svw. ↑strubbelig; **Struwwelkopf** [ˈʃtrʊvl̩-] der; -s, -köpfe (landsch.): svw. ↑Strubbelkopf (1 a, b); **Struwwelpeter** [ˈʃtrʊvl̩-] der; -s, - [älter auch: Strubbelpeter, bes. bekannt geworden durch den Titelgestalt des 1845 erschienenen Kinderbuches von H. Hoffmann] (ugs.): *Kind mit strubbeligem Haar.* **Strychnin** [ʃtrʏçˈniːn, st...], das; -s [frz. strychnine, zu lat. strychnos < griech. strýchnos = Name verschiedener Pflanzen]: *farblose, in Wasser schwerlösliche Kristalle bildendes, giftiges Alkaloid aus den Samen eines indischen Baumes.* **Stuartkragen** [ˈstjʊət-, auch: ˈʃtu:art-, ˈst...], der; -s, -: *der schottischen Königin Maria Stuart (1542–87)]: steifer, breiter, nach hinten hochstehender [Spitzen]kragen.* **Stubben** [ˈʃtʊbn̩], der; -s, - [mniederd. stubbe, eigtl. = Gestutzter]: **1.** (nordd.) *Stumpf, stehengebliebener Rest vom Stamm eines gefällten Baumes mit den Wurzeln:* **1.** S. roden. **2.** (bes. nordd. salopp) *[älterer] grobschlächtiger Mann.* ¹**Stübchen** [ˈʃtyːpçən], das; -s, - [spätmhd. stübechīn, H. u.; vgl. mhd. stübich = Packfaß]: *früheres Flüssigkeitsmaß unterschiedlicher Größe.* ²**Stübchen** [-], das; -s, -: ↑Stube (1); **Stube** [ˈʃtuːbə], die; -, -n [mhd. stube, ahd. stuba = heizbarer (Bade)raum, H. u.; wahrsch. urspr. Bez. für die Vulg. Stövchen) u. dann übergegangen auf den Raum]: **1.** ⟨Vkl. ↑²Stübchen⟩ (landsch., sonst veraltend) *Zimmer, Wohnraum:* eine große, kleine, helle, geräumige, niedrige, wohnliche, altertümliche S.; in die S. treten; es ist ungesund, immer in der S. zu hocken *(nicht an die Luft zu gehen);* R [nur immer] rein in die gute S.! (ugs. scherzh. Aufforderung zum Eintreten); ***die gute S.** *(nur bei besonderen Anlässen benutztes u. dafür eingerichtetes Zimmer):* Großmutters gute S.; Ü auf der Elbe vor Hamburgs „guter S." Blankenese (Hamburger Abendblatt 20. 7. 77, 1). **2. a)** *größere gemeinschaftlicher Wohn-u. Schlafraum für eine Gruppe von Soldaten, Touristen, Schülern eines Internats o. ä.:* jeweils acht Mann lagen auf einer S.; **b)** *Bewohner, Mannschaft einer Stube* (2 a): S. acht ist zum Dienst angetreten. **stuben-, Stuben-** (vgl. auch: zimmer-, Zimmer-): ~**älteste,** der u. die: *jmd., der für eine Stube* (2 a) *verantwortlich ist, darauf zu achten hat, daß Ordnung, Sauberkeit usw. in der Stube herrschen;* ~**arrest,** der (ugs.): *(als Strafe für ein Kind, bes. einen Schüler), sein Zimmer od. die Wohnung für verlassen u. [zum Spielen] nach draußen zu gehen:* S. haben; er bekam wegen seines Vaters drei Tage S.; ~**besen,** der: *[feiner] Besen aus Roßhaar;* ~**decke,** die: svw. ↑Zimmerdecke; ~**dienst,** der: **a)** *Ordnungsdienst für eine Stube* (2 a): wer hat heute S.?; **b)** *mit dem Stubendienst* (a) *beauftragte[n] Person[en]; der Stubendienst:* ~**ecke,** die; ~**farbe,** die (selten): *sehr blasse Gesichtsfarbe vom lan-*

gen Aufenthalt im Zimmer; ~**fliege,** die: *vor allem in menschlichen Wohnräumen vorkommende Fliege;* ~**frau,** die: vgl. ~**mädchen;** ~**gelehrsamkeit,** die (veraltend abwertend): *weltfremde, nur aus Büchern gewonnene Gelehrsamkeit;* ~**gelehrte,** der (veraltend abwertend): *Wissenschaftler, der ohne Verbindung zum Leben u. zur Praxis arbeitet;* ~**genosse,** der: *jmd., der zur gleichen Stube* (2 a) *gehört;* ~**hocker,** der (ugs. abwertend): *jmd., der kaum aus dem Zimmer, aus der Wohnung geht u. sich lieber zu Hause beschäftigt,* dazu: ~**hockerei** [...hɔkə'raj], die: -, -en ⟨Pl. selten⟩; ~**kamerad,** der: vgl. ~**luft,** die: svw. ↑Zimmerluft; ~**mädchen,** das (veraltend): **a)** *Hausangestellte, die die Zimmer sauberzuhalten hat;* **b)** *Zimmermädchen im Hotel;* ~**rein** ⟨Adj.; o. Steig.; nicht adv.⟩: **a)** *(von Hunden u. Katzen) so zur Sauberkeit erzogen, daß die Notdurft nur im Freien verrichtet wird:* das Tier ist noch nicht s.; **b)** (scherzh.) *nicht unanständig, nicht anstößig, moralisch sauber:* der Witz ist s.; ~**tür,** die; ~**vogel,** der: *Vogel, der im Käfig gehalten wird* (z. B. Wellensittich); ~**wagen,** der: *(an Stelle der früheren Wiege) nur für das Zimmer bestimmter Korbwagen, in dem Säuglinge in den ersten Monaten schlafen.*

Stüber ['ʃty:bɐ], der; -s, - [wahrsch. zu stieben in der übertr. Bed. = sich schnell bewegen] (selten): *Nasenstüber.*

Stubsnase usw.: ↑Stupsnase usw.

Stuck [ʃtʊk], der; -[e]s [ital. stucco, aus dem Langob., verw. mit ahd. stucki (↑Stück) in der Bed. „Rinde; feste, überkleidende Decke"]: **a)** *Mischung aus Gips, Kalk u. Sand zur Formung von Plastiken u. Ornamenten:* Formen aus S.; die Decke ist in S. gearbeitet; **b)** *Verzierung od. Plastik aus Stuck* (a): der Saal ist reich an S.

stuck-, Stuck-: ~**arbeit,** die: *in Stuck ausgeführte Arbeit;* ~**decke,** die: *Zimmerdecke mit Stuckverzierungen;* ~**gips,** der: *für Stuck bes. geeigneter, sehr trockener Gips;* ~**marmor,** der (Kunstwiss.): *bes. im Barock u. Rokoko übliche Nachahmung echten Marmors durch mit Kalk, Sand o.ä. vermischtem Stuckgips;* ~**ornament,** das; ~**plastik,** die; ~**verziert** ⟨Adj.; o. Steig.; nicht adv.⟩; ~**verzierung,** die.

Stück [ʃtyk], das; -[e]s, -e (als Maßangabe auch: Stück) [mhd. stücke, ahd. stucki, urspr. = Abgeschlagenes, Bruchstück]: **1.** *abgetrennter, abgeschnittener Teil eines Ganzen:* ein kleines, rundes, quadratisches, dickes, schmales, unregelmäßiges S.; ein S. Bindfaden, Draht, Stoff, Papier; einzelne -e bröckeln ab; kannst du mir ein S. [Brot, Fleisch, Käse] abschneiden?; aus vielen kleinen -en wieder ein Ganzes machen; er mußte die -e *(Teile)* mühsam zusammensuchen; der Kleinste hat mal wieder das größte S. erwischt; Papier in -e reißen; vor Wut hat er alles in -e geschlagen; die Scheibe zerbrach in tausend -e; wir müssen die Scherben für S. einsammeln; *etw. ist nur ein* **S. Papier** *(etw. ist zwar schriftlich festgelegt, aber damit ist noch nicht gesagt, daß man sich auch daran hält);* **sich** ⟨Dativ⟩ **von jmdm., etw. ein S. abschneiden [können]** (↑Scheibe 2); **sich für jmdn. in -e reißen lassen** (ugs.): *alles für jmdn. tun, sich immer u. überall für ihn einsetzen, aufopfern;* **in vielen, in allen -en** *(in vieler, in jeder Hinsicht).* **2.** *[geformter] Teil eines größeren Ganzen, der in sich abgerundet ist, eine Einheit bildet:* ein S. Butter, Seife; sie nahm drei S. Zucker in den Tee; ein S. Land *(einen Acker)* bebauen; ein S. *(eine Strecke)* Weg/(geh.:) Weg[e]s; ein S. *(einen Abschnitt)* aus einem neuen Buch vorlesen; Ü ein hartes, schweres S. Arbeit; das hat ein S. *(viel)* Geld gekostet; ein S. *(etwas)* weiterkommen; wir sind dem Abgrund ein gut S. nähergerückt (Dönhoff, Ära 78); ein S. Wahrheit, Hoffnung, ein S. deutscher Geschichte; er ist ein S. von einem Philosophen *(eine Art Philosoph);* ein armseliges S. Mensch; ein schönes, lebenslustiges S. Frau (Baum, Paris 97); *etw.* im/am S. (landsch.; *nicht aufgeschnitten):* Käse, 1 kg Schweineschnitzel am S. kaufen; **in einem Stück** (ugs.): *ununterbrochen, ohne aufzuhören:* es gießt in einem S. **3.** *[einzelner in seiner Besonderheit auffallender] Gegenstand, Tier, Pflanze o.ä. von einer Art, aus einer Gattung:* ein wertvolles, seltenes S.; ein antikes S. (= Möbel); drei S. Gepäck; im Stall stehen zwanzig S. Vieh; bitte fünf S. von den langstieligen Rosen!; die Eier kosten das S. fünfundzwanzig Pfennig/fünfundzwanzig Pfennig das S.; in seiner Zucht gibt einige herrliche -e *(Exemplare);* paß auf, daß das gute S. (leicht spött.; in bezug auf etw., ein neues anderes bes. geschätzt wird) nicht zerbricht!; die Bilder wurden für den Katalog S. für S. numeriert; sie fand bei jedem S. (= Kleid), das sie probierte,

etwas auszusetzen; (scherzh.:) Vater, unser bestes S. (Roman von Hans Nicklisch 1955); ⟨ugs. vorangestellt vor (ungenauen) Mengenangaben Pl. -er:⟩ es sind noch -er dreißig (ugs.; *etwa dreißig Stück);* ***große -e auf jmdn. halten** (ugs.; *jmdn. sehr schätzen, von jmds. Fähigkeiten überzeugt sein;* wahrsch. nach der Vorstellung eines hohen Wetteinsatzes in Form großer, wertvoller Münzen). **4.** ⟨Pl. selten⟩ *Tat, Streich* (vgl. Bubenstück): da hat er sich aber mal wieder ein S. geleistet!; ***etw. ist ein starkes** o.ä. **S.** (ugs.; *etw. ist sehr schlimm od. sehr aufregend, ist eine Unverschämtheit;* viell. bezogen auf eine zu große Portion, die sich jmd. beim Essen nimmt); **etw. ist ein S. aus dem Tollhaus!** *(etw. ist unglaublich, ganz widersinnig, nicht zu begreifen).* **5.** (derb abwertend) *jmd., der [vom Sprecher] im Hinblick auf seine Art, seinen Charakter abgelehnt, abgewertet wird:* so ein freches, faules S.; Der eine ... nannte Irma im stillen ein S., während ihr ein anderer heimlich rasche Blicke zuwarf (A. Kolb, Daphne 85); ***S. Malheur** (emotional abwertend; *unmoralischer, verwahrloster Mensch):* dieses S. Malheur soll mir nicht mehr unter die Augen kommen! **6. a)** *Theater-, Bühnenstück, Schauspiel:* ein klassisches, modernes S.; das S. ist nach dem Leben geschrieben; ein S. schreiben; das Theater hat sein neues S. angenommen, abgelehnt; in diesem S. spielt er die Hauptrolle; **b)** *Musikstück:* ein S. für Cello und Klavier; er spielt drei -e von Chopin; das S. muß ich erst üben. **7. *aus freien -en** *(freiwillig; unaufgefordert;* älter: von freien Stücken, H. u.): er half aus freien -en.

stück-, Stück-: ~**arbeit,** die ⟨o. Pl.⟩: **1.** *Arbeit nach Stückzahlen, Akkordarbeit.* **2.** (ugs.) *ungenügende, unvollständige Arbeit; Flickwerk,* zu 1: ~**arbeiter,** der; ~**faß,** das: *früheres deutsches Weinmaß* (von der Größe eines Fasses mit etwa 10–12 hl Rauminhalt); ~**gewicht,** das; ~**gut,** das: *als Einzelstücke zu beförderndes Gut* (3); *Einzelgut:* Stückgüter verladen, dazu: ~**gutabfertigung,** die; ~**kauf,** der: svw. ↑Spezieskauf; ~**kohle,** die: *Kohle in Form von größeren Stücken;* ~**kosten** ⟨Pl.⟩ (Wirtsch.): *die für ein Stück od. -e eines bestimmten berechneten durchschnittlichen Herstellungskosten einer Ware;* ~**kurs,** der (Börsenw.): *in der Landeswährung angegebener Kurs* (in Wertpapier in der kleinstmöglichen Stückelung ohne Rücksicht auf seinen Nennwert (Ggs.: Prozentkurs); -e die (Industrie): *Liste aller zur Fertigung eines Erzeugnisses* (z. B. einer Maschine, eines Autos) *benötigten Einzelteile;* ~**lohn,** der (Wirtsch.): *nach der Menge der gefertigten Stücke od. der erbrachten zählbaren Leistungen berechneter Lohn; Akkordlohn;* ~**notierung,** die (Börsenw.): *Notierung im Stückkurs;* ~**preis,** der; ~**rechnung,** die (Wirtsch.): *Berechnung nach Stückkosten u. Erlös;* ~**schuld,** die (jur.): svw. ↑Speziesschuld; ~**weise** ⟨Adv.⟩: *nacheinander [erfolgend]; nach u. nach, Stück für Stück;* ~**werk** meist in der Verbindung **etw. ist/bleibt S.** *(etw. ist, bleibt recht unvollkommen u. ist daher unbefriedigend):* alles, was er tat, blieb S.; ~**zahl,** die (Wirtsch.): *Anzahl der zu produzierenden od. produzierten Stücke einer Ware;* ~**zeit,** die (Wirtsch.): *für den Akkord festgelegte [Durchschnitts]zeit zur Fertigung von einem Stück einer Ware;* ~**zinsen** ⟨Pl.⟩ (Bankw.): *beim Verkauf eines festverzinslichen Wertpapiers vom letzten Zinstag bis zum Verkaufstag zu berechnende Zinsen.*

stückeln ['ʃtykl̩n] ⟨sw. V.; hat⟩ [spätmhd. stückeln]: *aus kleinen Stücken zusammensetzen:* der Stoff reicht nicht, ich muß s.; ein gestückelter Ärmel; ⟨Abl.:⟩ **Stückelung, Stückelung** ['ʃtyk(ə)lʊŋ], die; -, -en: **1.** *das Stückeln, Zusammensetzen aus Einzelteilen.* **2.** (Bankw.) *Aufteilung von Geld, Wertpapieren u.a. in Stücke von verschiedenem [Nenn]wert:* neue Banknoten verschiedener -en.

stucken ['ʃtʊkn̩] ⟨sw. V.; hat⟩ [eigtl. = nachdenklich werden, wohl Nebenf. von ↑stocken] (österr. ugs.): *büffeln.*

stücken ['ʃtʏkn̩] ⟨sw. V.; hat⟩ /vgl. gestückt/ [mhd. stücken]: svw. ↑stückeln; **Stücker:** ↑Stück (3).

stuckerig ['ʃtʊkərɪç] ⟨Adj.; nicht adv.⟩ [zu ↑stuckern] (nordd.): *so beschaffen, daß es stuckert; holprig:* ein -er Weg; das Pflaster ist s.; **stuckern** ['ʃtʊkɐn] ⟨sw. V.⟩ [Intensivbildung zu (m)niederd. stüken, ↑stuchen] **1.** */über Unebenheiten fahren u. dabei in unangenehmer Weise im Rütteln, Schütteln verursachen; holpern* ⟨hat⟩: der Wagen ist schlecht gefedert und stuckert sehr. **2.** *stuckernd* (1) *fahren* ⟨ist⟩: über das Pflaster s.; Der Trupp ... stuckerte durch die Nacht (Kuby, Sieg 232).

Stückeschreiber, der; -s, -: *jmd., der Theaterstücke verfaßt.*
stuckieren [ʃtʊˈkiːrən] 〈sw. V.; hat〉 [zu ↑Stuck]: *mit Stuck verkleiden, ausschmücken:* Decken, Wände s.
stückig [ˈʃtʏkɪç] 〈Adj.; nicht adv.〉 [spätmhd. stückeht, stukkig] (Fachspr.): *aus [größeren] Stücken bestehend, in groben Stücken [vorkommend od. hergestellt]:* -e Erze, Kohlen; das Gestein ist sehr s.; **Stücklung:** ↑Stückelung.
Student [ʃtuˈdɛnt], der; -en, -en [mhd. studente = Lernender, Schüler < mlat. studens (Gen.: studentis), 1. Part. von lat. studēre, ↑studieren): **a)** *jmd., der an einer Hoch- od. Fachschule studiert; Studierender:* ein S. der Medizin, Philologie; er ist S. im dritten Semester, S. an einer pädagogischen Hochschule; ein ewiger S. (ugs.; *Student, der nach vielen Semestern immer noch kein Examen gemacht hat*); **b)** (österr.) *Schüler einer höheren Schule.*
Studenten-: ∼**ausweis,** *von einer Hoch- od. Fachschule ausgestellter Ausweis, der besagt, daß der Betreffende Student ist;* ∼**bewegung,** die: *von Studenten ausgehende u. getragene Protestbewegung:* die S. der 60er Jahre; ∼**blume,** die [nach dem Vergleich der Blütenköpfe mit den früher üblichen bunten Studentenmützen]: svw. ↑Tagetes; ∼**brigade,** die (DDR): vgl. Brigade (3); ∼**bude,** die (ugs.): *von einem Studenten bewohntes möbliertes Zimmer;* ∼**ehe,** die; ∼**futter,** das: *Mischung aus Nüssen, Mandeln u. Rosinen;* ∼**gemeinde,** die: *Zusammenschluß evangelischer od. katholischer Studenten einer Hochschule unter Leitung eines Studentenpfarrers;* ∼**heim,** das: svw. ↑∼wohnheim; ∼**lied,** das: *aus studentischen Traditionen überliefertes u. gemeinschaftlich gesungenes Lied;* ∼**lokal,** das: *Lokal, in dem bes. Studenten verkehren;* ∼**mütze,** die (veraltend): *von Verbindungsstudenten getragene Mütze in den Farben ihrer Verbindung;* vgl. Zerevis; ∼**parlament,** das: *innerhalb einer studentischen Selbstverwaltung gewählte Vertretung der Studenten;* ∼**pfarrer,** der: vgl. ∼gemeinde; ∼**sprache,** die (Sprachw.): *Sondersprache der Studenten;* ∼**ulk,** der; ∼**unruhen** 〈Pl.〉: vgl. ∼bewegung; ∼**verbindung,** die: *Bund von Studenten, in dem überlieferte Bräuche u. Ziele weitergeführt werden u. dem auch die ehemals Aktiven weiter angehören; Korporation* (2); vgl. Korps (2); ∼**vertreter,** der; ∼**vertretung,** die: vgl. ∼parlament; ∼**wohnheim,** das: *Wohnheim für Studenten.*
Studentenschaft, die; -, -en: *Gesamtheit der Studenten einer Hoch- od. Fachschule;* **Studentin,** die; -, -nen: w. Form zu ↑Student; **studentisch** 〈Adj.; o. Steig.〉: **a)** *Studenten betreffend, zu einem Studenten gehörend:* -es Brauchtum; **b)** *von, durch, mit Studenten:* eine -e Wohngemeinschaft; das Leben in den kleinen Universitätsstädten war s. geprägt; **Studie** [ˈʃtuːdi̯ə], die; -, -n [rückgeb. aus ↑Studien, Pl. von ↑Studium]: **1.** *Entwurf, skizzenhafte Vorarbeit zu einem größeren Werk bes. der Kunst:* der Maler hat zuerst verschiedene -n von Einzelgestalten angefertigt. **2.** *wissenschaftliche Untersuchung über eine Einzelfrage; skizzenhafte Darlegung von Fakten u. Entwicklungstendenzen:* eine psychologische Studie; eine S. über die Steuerreform; **Studien:** Pl. von ↑Studium, Studie.
studien-, Studien-: ∼**abbrecher,** der: *Student, der ohne Examen sein Studium aufgibt;* ∼**abschluß,** der; ∼**anfänger,** der; ∼**assessor,** der: *Lehrer an einer weiterführenden Schule nach der zweiten Staatsprüfung, vor der endgültigen Anstellung u. Ernennung zum Studienrat;* ∼**assessorin,** die: w. Form zu ↑∼assessor; ∼**aufenthalt,** der: *längerer Aufenthalt an einem Ort, bes. im Ausland, um dort zu studieren, um näher kennenzulernen, seine Kenntnisse (in einem Bereich) zu vervollkommnen;* ∼**beratung,** die: *Beratung über Studiengänge an Hochschulen;* ∼**bewerber,** der: *Bewerber um einen Studienplatz;* ∼**brief,** der: *für das Fernstudium herausgegebene, jeweils einen Abschnitt Lehrstoff mit entsprechenden Aufgaben u. Tests enthaltende Unterrichtseinheit; Lehrbrief* (2); ∼**buch,** das: *Heft [mit Formblättern], das dem Nachweis der Immatrikulation* (1) *dient u. in das die besuchten Vorlesungen, Seminare o. ä. [sowie die An- u. Abtestate] eingetragen werden;* ∼**darlehen,** das; ∼**direktor,** der: **1.** *Beförderungsstufe für einen Oberstudienrat [als Stellvertreter des Direktors].* **2.** (DDR) *Ehrentitel für einen Lehrer;* ∼**direktorin,** die: w. Form zu ↑∼direktor; ∼**fach,** das: *Fachgebiet, in dem ein Studium durchgeführt wird od. wurde;* vgl. ∼reise; ∼**förderung,** die: vgl. Ausbildungsförderung; ∼**freund,** der: *Freund aus der Zeit des Studiums;* ∼**freundin,** die: w. Form zu ↑∼freund; ∼**gang,** der: *die [vorgeschriebene] Abfolge von Vorlesungen, Übungen, Praktika im Verlauf eines Studiums bis zum Examen;* ∼**genosse,** der: *jmd., mit dem man zusammen studiert; Kommilitone;* ∼**genossin,** die: w. Form zu ↑∼genosse; *Kommilitonin;* ∼**gruppe,** die: *Gruppe, die gemeinsam etw. erforscht, studiert;* ∼**halber** 〈Adv.〉: *um sich einen Einblick zu verschaffen, um sich ein Urteil bilden zu können:* er gab vor, nur s. in eine Peep-Show gegangen zu sein; ∼**jahr,** das; ∼**kamerad,** der; ∼**kameradin,** die: w. Form zu ↑∼kamerad; ∼**kolleg,** das: *Vorbereitungskurs an einer Hochschule, bes. für ausländische Studenten;* ∼**kollege,** der: vgl. ∼genosse; ∼**objekt,** das: *etw., woran man etw. studieren kann;* ∼**ordnung,** die: *vom Staat od. einer Hochschule erlassene Bestimmungen über die Abfolge eines Studiums bis zur Prüfung;* ∼**plan,** der: *Plan, wie ein Studium angelegt u. durchgeführt werden soll;* ∼**platz,** der: *Platz* (4) *für ein Universitätsstudium:* keinen S. bekommen; ∼**professor,** der: **1.** *Dienstbez. für einen Gymnasiallehrer, der Studienreferendare in Fachdidaktik unterrichtet u. beurteilt.* **2.** (früher) *Titel für Lehrer an einer höheren Schule;* ∼**rat,** der: **1.** *[beamteter] Lehrer an einer höheren Schule.* **2.** (DDR) *Ehrentitel für einen Lehrer;* ∼**rätin,** die: w. Form zu ↑∼rat; ∼**referendar,** der: *Anwärter auf das höhere Lehramt nach der ersten Staatsprüfung;* ∼**referendarin,** die: w. Form zu ↑∼referendar; ∼**reise,** die: vgl. ∼aufenthalt; ∼**richtung,** die; ∼**fach,** das; ∼**zeit,** die: *Erinnerungen an die S.;* ∼**ziel,** das; ∼**zweck,** der: *sich zu -en in London aufhalten.*
Studier-: ∼**lampe,** die (früher): *Tischlampe, die dem Studieren diente;* ∼**stube,** die (veraltend): ∼**zeit,** die: vgl. Lernzeit; ∼**zimmer,** das: *Arbeitszimmer eines Wissenschaftlers o. ä.* **studieren** [ʃtuˈdiːrən] 〈sw. V.; hat〉/vgl. studiert/ [mhd. studi(e)ren < mlat. studiare < lat. studēre = sich wissenschaftlich betätigen, etw. eifrig betreiben]: **1. a)** *eine Hoch- od. Fachschule besuchen:* sein Sohn studiert; sie hätten ihre Tochter gern s. lassen; er hat zehn Semester studiert; mit einem Stipendium s.; er studiert jetzt im achten Semester; (ugs.:) auf Lehrer, auf die Staatsprüfung s.; **b)** *durch Studium an einer Hoch- od. Fachschule Wissen, Kenntnisse auf einem bestimmten Fachgebiet erwerben:* Medizin, Jura, Germanistik und Geschichte s.; sie studiert Gesang bei Prof. N.; 〈auch ohne Akk.-Obj.:〉 er studiert an der Technischen Hochschule Darmstadt. **2. a)** *genau untersuchen, beobachten, erforschen:* eine Frage, ein Problem s.; die Verhältnisse müssen an Ort und Stelle studiert werden; die Lebensgewohnheiten fremder Völker s.; er studierte das Mienenspiel seines Gegenübers; eine viel studierte Naturerscheinung; Spr (in voller Bauch studiert nicht gern (↑Bauch 2); Probieren geht über Studieren; **b)** *genau, prüfend durchlesen, durchsehen:* eine Schrift, die Akten s.; das Kleingedruckte im Vertragstext s.; der Polizist studierte seinen Ausweis; (ugs.:) die Speisekarte s.; er studierte das Etikett der Flasche; **c)** *einüben, einstudieren:* eine Rolle für das Theater s.; die Artisten studieren eine neue Nummer; die Gesangspartie hatte er trefflich studiert (Thieß, Legende 14); 〈subst. 1. Part. zu 1:〉 **Studierende,** der u. die; -n, -n 〈Dekl. ↑Abgeordnete〉: svw. ↑Student (a); **studiert** 〈Adj.; o. Steig.〉 meist nur attr.〉 (ugs.): *an einer Hoch- od. Fachschule wissenschaftlich ausgebildet:* er hat drei -e Kinder; 〈subst.:〉 **Studierte,** der u. die; -n, -n 〈Dekl. ↑Abgeordnete〉: Da merkte man den ... -n (Kühn, Zeit 112); **Studiker** [ˈʃtuːdikɐ], der; -s, - (ugs.; veraltend): *Student:* er ist S. und im Nebenberuf Taxifahrer; **Studio** [ˈʃtuːdi̯o], das; -s, -s [ital. studio, eigtl. = Studium < lat. studium, ↑Studium]: **1.** *Künstlerwerkstatt, Atelier* (z. B. eines Malers). **2.** *Aufnahmeraum bei Film, Funk od. Fernsehen:* ein fahrbares S. für Aufnahmen vor Ort; in den -s wird wieder gedreht. **3.** *kleines [Zimmer]theater od. Kino, Versuchsbühne (für Aufführungen ungewöhnlicher Stücke).* **4.** *Übungsraum für Tänzer.* **5.** *abgeschlossene Einzimmerwohnung:* moderne -s in Appartementhäusern.
studio-, Studio-: ∼**aufführung,** die: *experimentelle, oft avantgardistische Aufführung in einem Studio* (3); ∼**bühne,** die: vgl. Studio (3); ∼**film,** die: (*in einem Studio 2 ohne großen Aufwand*) *mit [avantgardistischen] künstlerischen Ambitionen gedrehter Experimentalfilm;* ∼**mäßig** 〈Adj.; o. Steig.〉: *technisch so hervorragend wie im Studio* (2); ∼**meister,** der (Ferns.): *für Sicherheit der Aufbauten bei Fernsehaufnahmen verantwortlicher Handwerker (Berufsbez.);* ∼**qualität,** die: *hohe technische Vollkommenheit wie im Studio* (2): stereophone Tonwiedergabe in S.
Studiosus [ʃtuˈdi̯oːzʊs], der; -, ...si [lat. studiōsus = eifrig, wißbegierig] (ugs. scherzh.): *Student;* **Studium** [ˈʃtuːdi̯ʊm], das; -s, ien [...i̯ən; spätmhd. studium < (m)lat. studium

= eifriges Streben, wissenschaftliche Betätigung]: **1.** ⟨o. Pl.⟩ *das Studieren* (1): das medizinische, pädagogische S.; ein langwieriges, kostspieliges S.; dies S. dauert mindestens acht Semester; er hat das S. der Soziologie angefangen, aufgenommen, wieder aufgegeben; das S. mit dem Staatsexamen abschließen; sich um eine Zulassung zum S. bewerben. **2. a)** *eingehende [wissenschaftliche] Beschäftigung:* umfangreiche, gründliche, vergleichende Studien; Studien [über etw.] betreiben, anstellen; sich dem S. *(der Erforschung)* der Lebensgewohnheiten bestimmter Insekten widmen; dabei kann man so seine Studien machen *(aufschlußreiche Beobachtungen anstellen);* **b)** ⟨o. Pl.⟩ *genaue, kritische Prüfung [eines Textes], kritisches Durchlesen:* beim S. der Akten; (ugs.:) ins S. der Zeitung vertieft sein; **c)** ⟨o. Pl.⟩ *das Einüben, Erlernen:* für das S. dieser Rolle braucht man eine gewisse Zeit; ⟨zu 1:⟩ **Studium generale** [ˈstuːdjʊm geneˈraːlə; mlat.]: *Vorlesungen u. Seminare allgemeinbildender Art für Studenten aller Fakultäten.*

Stufe [ˈʃtuːfə], die; -, -n [1 a: mhd. stuofe, ahd. stuof(f)a]: **1. a)** *einzelne Trittfläche einer Treppe bzw. Treppenleiter:* die unterste, oberste, erste, letzte S.; die Treppe hat steile, breite, ausgetretene -n; die -n knarren; die -n *(die Treppe)* hinauf-, hinuntersteigen; drei -n auf einmal nehmen; Vorsicht, S.!, Achtung, S.! (warnende Hinweise); -n aus Stein; sie schleppten sich von S. zu S., S. um S. die steile Treppe hinauf; die -n zum Altar, zum Thron hinaufschreiten; Ü die -n zum Ruhm erklimmen; **b)** *aus festem Untergrund (Fels, Eis o. ä.) herausgearbeiteter Halt für die Füße:* -n in den Gletscher schlagen. **2. a)** *Niveau* (3); *Stadium der Entwicklung o. ä.; Rangstufe:* eine S. der geistigen, körperlichen Entwicklung; auf einer hohen S. stehen; auf einer niedrigen S., auf der S. von Steinzeitmenschen stehengeblieben sein; * **auf einer/auf der gleichen S. stehen** *(den gleichen [geistigen, menschlichen] Rang haben; gleichwertig sein);* **jmdn., etw. auf eine/auf die gleiche S. stellen** *(im Niveau, im Rang miteinander gleichstellen);* **sich mit jmdm. auf eine/auf die gleiche S. stellen** *(sich jmdm. gleichstellen);* **b)** *Grad* (1 a), *Ausmaß von etw.:* die tiefste S. der Erniedrigung; **c)** (seltener) *Abstufung* (3), *Schattierung von etw.:* Farbtöne in vielen -n. **3.** (Technik) **a)** *(bei mehrstufigen Maschinen, Apparaten o. ä.) einzelne, auf einem bestimmten Niveau verlaufende Phase des Arbeitens:* die erste, zweite S.; die verschiedenen -n eines Schalters; **b)** *(bei mehrstufigen Raketen) Teil der Rakete mit einer bestimmten Antriebskraft; Raketenstufe:* die erste, zweite S. absprengen. **4.** (Geol.) *nächstgrößere Untergliederung einer [2] Abteilung* (3). **5.** (Mineral.) *Gruppe von frei stehenden u. gut kristallisierten Mineralien.* **6.** kurz für ↑Vegetationsstufe: eine alpine S. **7.** (Geogr.) *stärker geneigter Bereich einer Bodenfläche, der flachere Teile voneinander trennt.* **8.** (Musik) *Stelle, die ein Ton innerhalb einer Tonleiter einnimmt:* in der C-Dur-Tonleiter ist c die erste S. **9.** (Schneiderei) *waagerecht abgenähte Falte an einem Kleidungsstück;* **stufen** [ˈʃtuːfn̩] ⟨sw. V.; hat⟩: **1.** *stufen-, treppenartig aufgliedern, anlegen, ordnen, herrichten, ausbilden o. ä.* ⟨meist im 2. Part.⟩: einen Hang, Steingarten o. ä.; gestufte Giebel; der gestufte Schwanz eines Vogels. **2.** *nach dem Grad, dem Wert, der Bedeutung o. ä. staffeln* (2 a), *abstufen:* etw. nach Kategorien, nach der Qualifikation s.; eine gestufte Lohnskala.

stufen-, Stufen-: ~**abitur,** das: *Form des Abiturs, bei der ein od. mehrere Fächer vor dem eigentlichen Abitur geprüft u. damit abgeschlossen werden;* ~**artig** ⟨Adj.; o. Steig.⟩; ~**barren,** der (Turnen): [1]*Barren* (2) *mit verschieden hohen* [1]*Holmen* (1 a); ~**boot,** das [nach dem stufenförmigen Absatz im Kiel]: vgl. Gleitboot; ~**breite,** die: *Breite einer Treppenstufe;* ~**dach,** das: *Dach aus mehreren stufenartig angeordneten kleineren Dächern* (z. B. bei einer Pagode); ~**drehschalter,** der (Elektrot.): *Schalter* (1) *für ein stufenweises Schalten von mehr als zwei Stufen;* ~**folge,** die: **a)** *hierarchisch geordnete Aufeinanderfolge von Rangstufen;* **b)** *Aufeinanderfolge einer in einzelnen Stufen* (2 a) *verlaufenden Entwicklung;* ~**förmig** ⟨Adj.; o. Steig.⟩; ~**gang,** der: *[längerer] Gang* (7 c), *der über einzelne Stufen* (1 a) *führt;* ~**gebet,** das (kath. Kirche früher): *vom Priester u. dem Meßdiener an den Altarstufen abwechselnd gesprochenes Gebet;* ~**giebel,** der (Archit.): *gestufter Giebel;* ~**heck,** das: *stufenförmig abfallendes Heck bei einem Pkw;* ~**lehrer,** der: *Lehrer, der in der Lage ist, bestimmte Jahrgänge aller Schulformen zu unterrichten;* ~**leiter,** die: *stufenartig aufgebaute Hierarchie* (1 a): die gesellschaftliche, akademische S.; Ü die stufl-

Erfolgs; ~**los** ⟨Adj.; o. Steig.; meist attr.⟩ (Technik): *ohne Stufen* (3 a); ~**plan,** der: *Plan für eine Entwicklung o. ä. in einzelnen Stufen* (2 a); ~**portal,** das (Archit., Kunstwiss.): *Portal mit zurückgestuftem Gewände* (1); ~**pyramide,** die (Kunstwiss.): *Pyramide mit gestuften Flächen;* ~**rakete,** die: *Mehrstufenrakete;* ~**rock,** der: *Damenrock aus waagrecht aneinandergesetzten Stoffbahnen;* ~**saat,** die (Landw.): *gedibbelte Saat; Dibbelsaat;* ~**weise** ⟨Adv.⟩: *allmählich; [methodisch] in einzelnen aufeinanderfolgenden Stufen; graduell* (2): etw. s. ausbauen; ⟨auch attr.:⟩ -r Abbau von Zöllen. **stufig** [ˈʃtuːfɪç] ⟨Adj.⟩: **1.** (Geogr.) *Stufen* (7) *aufweisend:* ein -es Gelände; diese Landschaft ist s., ist s. gegliedert. **2.** *stufenartig; gestuft:* ein -er Haarschnitt; eine s. geschnittene Frisur; -**stufig** [-ʃtuːfɪç] in Zusb., z. B. einstufig, mehrstufig *(in einer, in mehreren Stufen);* **Stufung,** die; -, -en: **1.** *das Stufen.* **2.** *das Gestuftsein.*

Stuhl [ʃtuːl], der; -[e]s, Stühle [ˈʃtyːlə; mhd., ahd. stuol, eigtl. = Gestell; 4: spätmhd., aus der mhd. Wendung „ze stuole gân = zum Nachtstuhl gehen"; vgl. Stuhlgang]: **1.** ⟨Vkl. ↑Stühlchen⟩ *Sitzmöbel mit vier Beinen u. mehr od. weniger gerader Rückenlehne [gelegentlich auch Armlehnen], auf dem eine Person Platz findet:* ein harter, bequemer, wackliger S.; vier Stühle stehen um den Tisch; jmdm. den S. zurechtrücken; jmdm. einen/keinen S. anbieten *(ihn [nicht] zum Sitzen auffordern);* sich auf einen S. setzen, fallen lassen; auf dem S. sitzen; unruhig auf dem S. hin und her rutschen; vom S. aufstehen, aufspringen; Ü als er von seinem Urlaub zurückkehrte, war sein S. *(sein Arbeitsplatz)* anderweitig besetzt; * **elektrischer S.** *(einem Stuhl ähnliche Vorrichtung, auf der sitzend ein zum Tode Verurteilt durch Starkstrom hingerichtet wird);* **heißer S.** (Jugendspr.; *[schweres] Motorrad, Moped o. ä.*); **jmdm. den S. vor die Tür setzen** (1. *jmdn. aus seinem Haus weisen.* 2. *jmdn. [in spektakulärer Form] kündigen;* nach altem Rechtsbrauch ist der Stuhl Symbol für Eigentumsrecht und Herrschaft); [fast] **vom S. fallen** (ugs.; *sehr überrascht, entsetzt, entrüstet o. ä. sein u. sich nicht mehr zu halten wissen;* vgl. ↑Pott 1 b); **jmdn. [nicht, fast] vom S. reißen/hauen** (ugs.; *jmdn. [nicht] sehr verwundern, erstaunen);* **sich zwischen zwei Stühle setzen** *(sich zwei Möglichkeiten o. ä. gleichermaßen verscherzen);* **zwischen zwei Stühlen sitzen** *(in der unangenehmen Lage sein, sich zwei Möglichkeiten o. ä. gleichermaßen verscherzt zu haben).* **2.** kurz für ärztlicher ↑Behandlungsstuhl: auf dem S. sitzen, liegen; er saß ängstlich auf dem S. des Zahnarztes. **3.** (kath. Kirche) *Amtssitz (in bestimmten Fügungen): der Apostolische, Heilige, Päpstliche, Römische S.; der S. Petri (Kurie;* ↑apostolisch b); der bischöfliche S. *(Bischofssitz).* **4.** (Med.) kurz für ↑Stuhlgang (a); **b)** *Kot (von Menschen:* den S. untersuchen lassen.

stuhl-, Stuhl-: ~**bein,** das: *einzelnes Bein* (2 a) *eines Stuhls* ~**drang,** der ⟨o. Pl.⟩ (Med.): *Drang zur Stuhlentleerung;* ~**entleerung,** die (Med.): *das Ausscheiden von Stuhl* (4 b); *Defäkation;* ~**fördernd** ⟨Adj.; nicht adv.⟩ (Med.): *den Abgang von Stuhl* (4 b) *fördernd;* ~**gang,** der ⟨o. Pl.⟩ [spätmhd. stuolganc, eigtl. = Gang zum (Nacht)stuhl, vgl. Stuhl (4)]: **a)** svw. ↑~entleerung [regelmäßigen, keinen] S. haben; für besseren, regen S.; **b)** svw. ↑Kot (b): blutiger S.; ~**kante,** die: *vordere Kante des Stuhlsitzes* (1): auf der S. sitzen; ~**kissen,** das: *flaches, quadratisches Kissen, das auf den Stuhlsitz* (1) *legt;* ~**lehne,** die: **a)** *Rückenlehne am Stuhl* (1); **b)** (seltener) *Armlehne am Stuhl* (1); ~**regulierung,** die (Med.): *Stuhlzeihe;* ~**schlitten,** der (früher): *Schlitten mit Armstuhl;* ~**sitz,** der: **1.** *Teil des Stuhls* (1), *auf dem man sitzt.* **2.** (Reiten) *fehlerhafter Sitz des Reiters mit hochgezogenen Knien;* vgl. svw. ↑Darmträgheit; ~**untersuchung,** die: *Untersuchung des Stuhls* (4 b) *zu diagnostischen Zwecken;* ~**verhaltung,** die (Med.): *krankhaftes Zurückbleiben des Stuhls* (4 b) *im Darm;* ~**verstopfung,** die: vgl. Darmträgheit; Obstipation; ~**zäpfchen,** das: svw. ↑Suppositorium.

Stühlchen [ˈʃtyːlçən], das; -s, -: ↑Stuhl (1).

Stuka [ˈʃtuːka, ˈʃtʊka], der; -s, -s: ↑Sturzkampfflugzeug.

stuken [ˈʃtuːkn̩] ⟨sw. V.; hat⟩ [(m)niederd. stüken, ↑stauchen] (bes. nordd.): **a)** *in eine Flüssigkeit tauchen;* den Pinsel in die Farbe s.; **b)** *stupsen;* jmdn. in die Seite s.

Stukkateur [ʃtʊkaˈtøːɐ], der; -s, -e [frz. stucateur < ital. stuccatore, ↑Stukkator]: **a)** *Handwerker, der Stuckarbeiten ausführt;* **b)** (selten) *Stukkator;* **Stukkator** [ʃtʊˈkaːtɔr, auch: ...toːɐ], der; -s, -en [...ka'toːrən; ital. stuccatore, zu: stucco, ital. = Stuck]: *ital. stuccatore, zu: stucco, ital. = Stucco,*

↑Stuck]: *Künstler, der Plastiken aus Stuck herstellt;* **Stukkatur** [ʃtʊkaˈtuːɐ̯], die; -, -en: *Stuckarbeit.*
Stulle [ˈʃtʊlə], die; -, -n [wohl < niederl. stul = Brocken, Klumpen, eigtl. = dickes Stück] (nordd., bes. berlin.): *[bestrichene, belegte] Scheibe Brot:* eine S. abschneiden; -n streichen, schmieren, [mit Wurst] machen, belegen.
Stullen- (nordd., bes. berlin.): ~**büchse**, die; ~**paket**, das; ~**papier**, das.
Stulp-: ↑Stulpen-.
Stulpe [ˈʃtʊlpə], die; -, -n [aus dem Niederd., wohl rückgeb. aus ↑stülpen]: *breiter, sich nach oben trichterförmig erweiternder Aufschlag an Ärmeln, Handschuhen u. Stiefeln:* Stiefel, Handschuhe mit -n; **stülpen** [ˈʃtʏlpn̩] ⟨sw. V.; hat⟩ [aus dem Niederd. < mniederd. stulpen = umstürzen]: **a)** *etw. (was in der Form dem zu bedeckenden Gegenstand entspricht) auf, über etw. decken:* die Verschlußkappe auf den Schreibstift s.; den Deckel auf/über die Schreibmaschine s.; den Kaffeewärmer über die Kanne s.; **b)** *(bes. in bezug auf eine Kopfbedeckung) rasch, nachlässig aufsetzen, über den Kopf ziehen; aufstülpen* (1 b): [sich] eine Mütze, Kappe, den Hut auf den Kopf s.; Wir faßten das Bettuch ... stülpten es ihm von hinten über den Kopf (Remarque, Westen 39); **c)** *das Innere von etw. nach außen, etw. von innen nach außen kehren:* die Taschen nach außen s.; ein skeptisch nach vorn gestülpter Mund; **d)** *von Umdrehen, Umstülpen des Behältnisses o. ä. (den Inhalt) an eine bestimmte Stelle bringen:* er stülpte alles Kleingeld aus seiner Hosentasche auf den Tisch.
Stülpen-, (seltener:) Stulp- (Stulpe): ~**ärmel,** der: *Ärmel mit Stulpen;* ~**handschuh,** der; ~**stiefel,** der.
Stülpnase, die; -, -n [zu ↑stülpen]: *aufgeworfene Nase eines Menschen.*
stumm [ʃtʊm] ⟨Adj.; o. Steig.⟩ [mhd., ahd. stum, eigtl. = (sprachlich) gehemmt]: **1.** *ohne die Fähigkeit, [Sprach-]laute hervorzubringen:* ein -es Kind; jmd. ist s. und taub; sie stellten sich s. (*verhielten sich so, als könnten sie nicht sprechen);* er war s. vor Schreck, vor Zorn (*konnte vor Schreck, vor Zorn nichts sagen);* Spr besser s. als dumm (*es ist besser zu schweigen, als etwas Dummes zu sagen);* Ü zerbombte Städte, -e Zeugen des Krieges; * **-er Diener** (↑Diener a). **2. a)** *schweigsam; sich nicht durch Sprache, durch Laute äußernd:* ein -er Zuhörer, Betrachter; alle waren, blieben s. (*sprachen nicht);* warum bist du so s.? (*sprichst du so wenig?);* Ü das Radio blieb s. (*funktioniert nicht mehr);* ein -er Laut (Sprachw.; *Laut, der nicht gesprochen wird* [z. B. das stumme „h" im Französischen]); sein barscher Tonfall hatte s. gemacht (*hatte sie vor Betroffenheit zum Schweigen gebracht);* * **jmdn. s. machen** (salopp; *jmdn. umbringen);* **b)** *nicht von Sprechen begleitet; wortlos:* eine Klage, Geste, Zwiesprache; ein -er Schmerz, Vorwurf, Blick, Gruß; eine -e Rolle (Theater; *Rolle, bei der der Schauspieler nichts zu sprechen hat);* -e Person (Theater; *Schauspieler, der nur agiert, ohne zu sprechen);* sie sahen s. an, verharrten [still und] s. (*schweigend);* sie gingen s. nebeneinander her; s. [und starr] dasitzen. **3.** (Med.) **a)** *ohne erkennbare Symptome verlaufend:* eine -e Infektion; **b)** ⟨nur attr.⟩ *selbst nicht erkrankend:* ein -er Träger von Erregern. **4.** ⟨nur attr.⟩ (Kartographie) *(von Landkarten) ohne jede Beschriftung:* eine -e Karte, ⟨subst. zu 1:⟩ **Stumme,** der u. die; -n, -n ⟨Dekl. ↑Abgeordnete⟩: *jmd., der stumm* (1) *ist.*
Stummel [ˈʃtʊml̩], der; -s, - [mhd. stumbel, zu ahd. stumbal = verstümmelt]: *übriggebliebenes kurzes Reststück (von einem kleineren länglichen Gegenstand):* der kupierte Schwanz des Hundes ist nur noch ein S.; die Kerzen sind bis auf kurze S. heruntergebrannt; mit dem S. eines Bleistifts schreiben; seine Zähne sind zu -n (*Zahnstummeln*) verfault; der Aschenbecher ist voller S. (*Zigarettenstummel);* * **den S. quälen** (ugs. scherzh.; *[Zigaretten o. ä.] rauchen).*
Stummel-: ~**bein,** das (Zool.): svw. ↑~**fuß;** ~**flügel,** der ⟨meist Pl.⟩: *gestutzter Flügel eines Vogels;* ~**fuß,** der ⟨meist Pl.⟩ (Zool.): *verkürzte, wenig od. gar nicht gegliederte Anhänge (vor allem bei wirbellosen Tieren) mit der Funktion von Extremitäten;* ~**füßer,** der ⟨meist Pl.⟩ (Zool.): *zum Stamm der Gliedertiere gehörendes Tier von der Gestalt eines Wurms;* ~**pfeife,** die: *kurze Tabakspfeife;* ~**rute,** die: vgl. ~**schwanz;** ~**schwanz,** der: *(bes. bei einem Hund) kurzer [gestutzter] Schwanz;* vgl. ~**zahn,** der: vgl. Zahnstummel.
stümmeln [ˈʃtʏml̩n] ⟨sw. V.; hat⟩/vgl. gestümmelt/: **1.** (selten)

svw. ↑verstümmeln. **2.** (landsch.) *(Bäume) stark zurückschneiden.*
Stummfilm, der; -[e]s, -e: **1.** (früher) *Spielfilm ohne Ton (bei dem lediglich eingeblendete Zwischentexte den Gang der Handlung kurz zusammenfassen).* **2.** (Fachspr.) *Film* (3 a), *der nicht mit Ton synchronisiert ist;* ⟨Zus. zu 1:⟩ **Stummfilmzeit,** die; **Stummheit,** die; - [spätmhd. stumheit]: *das Stummsein* (1, 2).
Stump [ʃtʊmp], der; -s, -e (landsch. veraltend): svw. ↑[Baum]stumpf; **Stumpe** [ˈʃtʊmpə], der; -n, -n (landsch.): svw. ↑[Baum]stumpf; **Stumpen** [ˈʃtʊmpn̩], der; -s, - [mhd. stumpe, Nebenf. von ↑Stumpf]: **1.** (landsch.) svw. ↑[Baum]stumpf. **2.** *stumpf abgeschnittene, kurze Zigarre:* S. rauchen. **3.** *kurz für* ↑Hutstumpen: ein S. aus Filz oder Stroh. **4.** (landsch.) *kleiner, korpulenter Mann:* er ist ein S.; **Stümper** [ˈʃtʏmpɐ], der; -s, - [aus dem Niederd., Md. < mniederd. stümper, urspr. = schwächlicher Mensch] (abwertend): *Nichtskönner:* hier waren S. am Werk; er ist ein S. in der Kunst, in seinem Handwerk; ⟨Abl.:⟩ **Stümperei** [ʃtʏmpəˈraɪ̯], die; -, -en (abwertend): **1.** ⟨o. Pl.⟩ *stümperhaftes Arbeiten:* diese S. kann man nicht ansehen. **2.** *stümperhafte Arbeit, Leistung:* diese Arbeit ist eine furchtbare S.; **stümperhaft** ⟨Adj.; -er, -este⟩ (abwertend): *ohne Könnerschaft; unvollkommen, schlecht:* eine -e Arbeit; ein -er Entwurf; etw. ist sehr s. [ausgeführt]; **Stümperin,** die; -, -nen (abwertend): w. Form zu ↑Stümper; **stümpermäßig** ⟨Adj.⟩ (abwertend, seltener): svw. ↑stümperhaft; **stümpern** [ˈʃtʏmpɐn] ⟨sw. V.; hat⟩ (abwertend): *stümperhaft arbeiten.*
stumpf [ʃtʊmpf] ⟨Adj.⟩ [mhd. stumpf, spätahd. stumph, urspr. = verstümmelt; 5: nach lat. angulus obtūsus = stumpfer Winkel]: **1.** ⟨nicht adv.⟩ **a)** *(von Schneidwerkzeugen o. ä.) nicht [mehr] gut schneidend; nicht scharf* (1 a): ein -es Messer; eine Schere, Klinge; das Werkzeug ist s. [geworden]; etw. s. machen; **b)** *(von einem länglichen Gegenstand o. ä.) nicht in eine Spitze auslaufend; nicht [mehr] spitz* (Ggs.: spitz 1 a): eine -e Nadel, Feder; die Farbstifte sind s. geworden. **2.** ⟨nicht adv.⟩ *an einem Ende abgestumpft, ohne Spitze* (1 b): ein -er Kegel; eine -e Pyramide; ihre Nase ist s. (*an der Spitze ein wenig abgeflacht);* etw. ist s., läuft s. aus. **3.** ⟨nicht adv.⟩ **a)** *(in bezug auf die Oberfläche von etw.) leicht rauh; nicht glatt u. ohne Glanz:* -es Metall; -es Gestein; die Oberfläche des Holzes ist s.; ihr Haar war von der Sonne ganz s. (*glanzlos*) geworden. **4.** ⟨nicht adv.⟩ **a)** (bes. von Farben) *matt, glanzlos:* ein -es Rot, Schwarz; die Farbe beginnt s. zu werden. **b)** ⟨nicht adv.⟩ (Geom.) *(von Winkeln) zwischen 90° u. 180° betragend:* ein -er Winkel; der Winkel ist s. **6.** ⟨nicht adv.⟩ (Med.) *(von Verletzungen) keine blutende Wunde hinterlassend:* eine -e Verletzung; ein -es Trauma. **7.** ⟨nicht adv.⟩ (Verslehre) svw. ↑männlich (4 b): ein -er Reim; die Reime des Gedichts sind, enden s. **8. a)** *ohne geistige Aktivität, ohne Lebendigkeit; ohne Empfindungsfähigkeit:* ein ganz -er Mensch; s. dahinleben; **b)** *abgestumpft u. teilnahmslos, fast leblos:* -e Sinne; ein -er, ausdrucksloser Blick; eine -e (*keine Reaktion mehr zulassende*) Verzweiflung hatte sie gepackt; sie waren schon s. gegen Schmerzen/gegenüber Schmerzen völlig s. geworden; s. vor sich hin brüten, starren; sie sind s. geworden; -er Gehorsam; die Granate hatte den Arm bis an den S. weggerissen; beinlose Krüppel auf Stümpfen (*Beinstümpfen);* * **mit S. und Stiel** (*ganz u. gar, bis zum letzten Rest).*
stumpf-, Stumpf-: ~**nase,** die, (Vkl.:) ~**näschen,** das: *Nase ohne ausgeprägte Spitze,* dazu: ~**nasig** ⟨Adj.; nicht adv.⟩ ~**schmerz,** der (Med.): *Phantomschmerz;* ~**sinn,** der ⟨o. Pl.⟩ [rückgeb. aus ↑stumpfsinnig]: **1.** *Teilnahmslosigkeit, Dumpfheit u. geistige Trägheit (in die jmd. verfallen kann):* in S. verfallen, versinken. **2.** *Langweiligkeit, Monotonie; Stupidität* (1 b): der S. einer einförmigen Arbeit. **3.** (selten) svw. ↑Unsinn (2): er redet nur S.; dazu: ~**sinnig** ⟨Adj.⟩: **1.** *in Stumpfsinn* (1) *versunken; teilnahmslos:* -es Leben führen; s. vor sich hin starren. **2.** *geisttötend, langweilig; monoton; stupide* (b): eine -e Arbeit, Beschäftigung; etw. s. auswendig lernen. **3.** (selten) *unsinnig:* halte ich es für geradezu s. ... Schulthess den Gefängnis zu sperren (Ziegler,

Kein Recht 284); ∼sinnigkeit, die; -; ∼wink[e]lig ⟨Adj.; o. Steig.; nicht adv.⟩: *einen stumpfen Winkel bildend.*
Stümpfchen [ˈʃtʏmpfçən], das; -s, -: ↑Stumpf; **stumpfen** [ˈʃtʊmpfn̩] ⟨sw. V.; hat⟩ [zu ↑stumpf] (selten): *stumpf machen;* **Stumpfheit**, die; - [mhd. stump(f)heit]: *das Stumpfsein.*
Stündchen [ˈʃtʏntçən], das; -s, - (fam.): *ungefähr eine Stunde* (1) *(die sich jmd. Zeit nimmt für etw., jmdn.):* sie wollte auf ein S., für ein S. kommen; * **jmds. letztes S. ist gekommen/hat geschlagen** (↑Stündlein); **Stunde** [ˈʃtʊndə], die; -, -n [mhd. stunde, stunt = Zeit(abschnitt, -punkt), ahd. stunta = Zeit(punkt), eigtl. = Aufenthalt]: **1.** ⟨Vkl. ↑Stündchen, Stündlein⟩ *Zeitraum von sechzig Minuten; der vierundzwanzigste Teil eines Tages* (Abk.: Std.; Zeichen: st, h [Astron.: ʰ]): eine ganze, halbe, viertel S.; eine volle *(ganze),* gute *(etwas mehr als eine ganze),* geschlagene (ugs.; *ärgerlicherweise eine ganze),* knappe *(etwas weniger als eine ganze),* kleine (seltener; *knappe)* S.; anderthalb -n; in [einer] dreiviertel S., in drei viertel -n; über eine (ugs.; *mehr als eine)* S.; er hat für die Arbeit eine S. und 35 Minuten gebraucht; eine S. Zeit, Aufenthalt; einige, ein paar -n; er wohnt 3 -n *(Wegstunden, Autostunden, Bahnstunden o. ä.)* von hier entfernt; er hat -n und -n/-n und Tage *(sehr lange)* dazu gebraucht; es hat lange, endlose -n *(unerträglich lange)* gedauert; Die Standuhr schlug ... die fünfte S. (dichter.; *schlug fünf Uhr;* B. Frank, Tage 15); sie zählten die -n bis zur Rückkehr *(sahen ihr mit Ungeduld entgegen);* die -n eilten, verrannen, dehnten sich endlos; er hat eine [halbe] S. [lang] telefoniert; eine S. früher, später; eine S. zu lang; eine S. vor Tagesanbruch; er kam auf, für eine S.; innerhalb von -n; er bekommt 10 Mark für die S., in der S., pro S. *(pro Arbeitsstunde, Unterrichtsstunde o. ä.);* die Bahn verkehrt jede S., alle [halbe] S. *([halb]stündlich);* innerhalb einer S.; nach, seit, vor einer S.; von S. zu S. *(zunehmend im Ablauf der Stunden)* wurden sie unruhiger; von einer S. zur anderen hatte sich das Wetter geändert; um diese S. muß es passiert sein; zur selben/(veraltet:) zur selbigen S.; R besser eine S. zu früh als eine Minute zu spät; * **jmds. letzte S. hat geschlagen/ist gekommen** (↑Stündlein); **wissen, was die S. geschlagen hat** *(wissen, wie die Lage wirklich ist);* **ein Mann** o. ä. *(die Männer, Politiker o. ä.)* **der ersten S.** *(jmd., der von An- od. Neubeginn bei etw. dabei war).* **2.** (geh.) **a)** *Zeit, Zeitspanne von kürzerer Dauer (in der etw. Bestimmtes geschieht):* eine glückliche, beschauliche, gemütliche S.; sie haben schöne -n zusammen verlebt; die abendlichen, morgendlichen -n; in der Verzagtheit, der Schwäche; in -n der Gefahr, der Not; in guten und bösen -n zusammenstehen; sich etw. in einer stillen S. durch den Kopf gehen lassen; * **jmds. schwere S.** (dichter.; *Zeit der Niederkunft);* **die blaue S.** (dichter.; *Zeit der Dämmerung);* **die S. des Pan** (dichter.; *die sommerliche, heiße Mittagszeit);* **b)** *Augenblick; Zeitpunkt:* die S. der Bewährung, der Rache; die Gunst der S. *(den günstigen Augenblick)* nutzen; etw. ist das Gebot der S. (geh.; *ist in diesem Augenblick zu tun geboten);* als er für den erkrankten Kollegen einspringen durfte, war seine [große] S. gekommen *(der Augenblick, in dem er seine Fähigkeiten zeigen konnte);* er kann jede S. *(jederzeit, jeden Augenblick)* sterben; er kam noch zu später, vorgerückter S. (geh.; *spät am Abend);* zu dieser, jener S. (geh.; *zu diesem Zeitpunkt);* wir treffen uns zur gewohnten S. (geh.; *zur gewohnten Zeit);* zur S. (geh.; *im gegenwärtigen Augenblick)* haben wir keinerlei Nachricht über sein Ergehen; * **die S. der Wahrheit** *(der Augenblick, wo sich eine Bewährung, jmd... eine Entscheidung erweisen muß);* **die S. Null** (↑Null 1 a); **die S. X** *(der erwartete, noch unbekannte Zeitpunkt, an dem etw. Entscheidendes geschehen wird);* **in zwölfter S.** *(im allerletzten Augenblick);* **von Stund an** (geh., veraltend; *von diesem Augenblick an).* **3. a)** *Schulstunde, Unterrichtsstunde (in der Schule):* die erste, letzte S. fällt aus; die Kinder haben heute eine freie S. *(Freistunde);* während der S. lesen, Unfug treiben; **b)** (ugs.) als *Privat-, Nachhilfestunde o. ä. erteilter Unterricht:* zur S. kostet bei einem Lehrer 30 Mark; die S. dauert 45 Min.; -n [in Stenografie] erteilen, nehmen, geben; sie nimmt englische -n *(privaten Englischunterricht);* **stünde** [ˈʃtʏndə]: ↑stehen; **stunden** [ˈʃtʊndn̩] ⟨sw. V.; hat⟩ *prolongieren:* man hat ihm die fällige Rate gestundet.
stunden-, Stunden- [∼abstand, der ⟨o. Pl.⟩: *zeitlicher Abstand von einer Stunde:* die Züge verkehren im S.; ∼blume, die: Eibischart, deren Blüten nur einige Stunden geöffnet sind;

∼buch, das: svw. ↑Horarium; ∼deputat, das: *Deputat* (2) *an Schulstunden (für einen Lehrer);* ∼frau, die (landsch.): Putzfrau; ∼gebet, das: ¹*Hora* (b); ∼geld, das (ugs.): *Honorar für Unterrichtsstunden;* ∼geschwindigkeit, die: *Geschwindigkeit, die (von einem Fahrzeug) durchschnittlich in einer Stunde erreicht wird;* ∼glas, das (veraltet): svw. ↑Sanduhr; ∼halt, der (schweiz.): *Marschpause im Stundenabstand;* ∼hilfe, die: vgl. ∼frau; ∼hotel, das (verhüll.): *Hotel, in dem Paare stundenweise ein Zimmer mieten, um geschlechtlich zu verkehren; Erotel; Absteigequartier* (2 a); ∼kilometer, der ⟨meist Pl.⟩ (ugs.): *(als Maß für die Geschwindigkeit von Verkehrsmitteln) Kilometer pro Stunde:* er fuhr mit fast 200 -n; Abk.: km/h; ∼kreis, der (Astron.): Nord- u. Südpol verbindender Halbkreis, der senkrecht auf dem Himmelsäquator steht; ∼lang ⟨Adj.; o. Steig.; nicht präd.⟩ *(häufiger abwertend): einige, mehrere Stunden lang; einige, mehrere Stunden dauernd; (in ärgerlicher Weise) sehr lang:* -e Wanderungen; s. warten; ∼leistung, die: vgl. ∼geschwindigkeit; ∼lohn, der: *Lohn, der nach Arbeitsstunden bemessen wird;* ∼mittel, das ⟨Pl. selten⟩: vgl. ∼geschwindigkeit: sie fuhren mit einem S. von 50 km; ∼plan, der: **a)** *festgelegte Abfolge von Schul-, Arbeitsstunden o. ä.;* **b)** ²*Plan* (2), *auf dem die Abfolge von Schul-, Arbeitsstunden o. ä. eingetragen od. einzutragen ist:* einen S. an die Wand hängen; ∼schlag, der: *das Schlagen einer [Turm]uhr, das eine bestimmte Stunde anzeigt: die Stundenschläge zählen;* er beginnt mit dem S. acht (ugs.; *pünktlich um acht Uhr);* ∼verdienst, der: *Verdienst in einer Arbeitsstunde;* ∼weise ⟨Adv.⟩: *(nur) für einzelne Stunden* (1), *nicht dauernd:* s. helfen, arbeiten; ⟨auch attr.:⟩ eine s. Vertretung, Vermietung; ∼weit ⟨Adj.; o. Steig.; nicht präd.⟩: *über eine Entfernung von einigen Wegstunden:* -e Spaziergänge; sie mußten s. laufen; ∼zahl, die: *Anzahl der Unterrichts-, Arbeitsstunden o. ä.;* ∼zeiger, der: *der kleinere der beiden Zeiger der Uhr, der die Stunden anzeigt;* ∼zirkel, der (Astron.): svw. ↑∼kreis.
-stündig [-ʃtʏndɪç] in Zusb., z. B. achtstündig, einstündig *(acht Stunden, eine Stunde dauernd);* **Stündlein** [ˈʃtʏntlaɪn], das; -s, -: ↑Stunde (1): * **jmds. letztes S. hat geschlagen/ist gekommen** (scherzh. od. als Drohung; *jmds. Tod, Ende steht bevor, naht);* ⟨Vkl. zu ↑Stündlein⟩; **stündlich** [ˈʃtʏntlɪç] ⟨Adj.; o. Steig.; nicht präd.⟩ [spätmhd. stundelich]: **a)** *jede Stunde* (1), *alle Stunde:* ein -er Wechsel; das Medikament s. einnehmen; der Zug verkehrt, fährt s.; **b)** ⟨nur adv.⟩ *in der allernächsten Zeit; jeden Augenblick:* wir warten s. auf ihre Rückkehr; sein Tod kann s. eintreten; **c)** ⟨nur adv.⟩ *ständig, dauernd; immerzu; zu jeder Stunde* (1): die Frage, die mich s. quält, kann nur ein Priester mir beantworten (Hochhuth, Stellvertreter 68); die Lage verändert sich s. *(von Stunde zu Stunde);* **-stündlich** (Zsgb. zu *stündlich,* z. B. zweistündlich (a)] in Zusb., z. B. achtstündlich *(sich alle acht Stunden wiederholend);* **Stundung**, die; -, -en: *das Stunden; Prolongation;* ⟨Zus.:⟩ **Stundungsantrag**, der; **Stundungsfrist**, die.
Stunk [ʃtʊŋk], der; -s [urspr. berlin., obersächs., zu ↑stinken] (ugs. abwertend): *Streit; Ärger:* S. anfangen; S. [gegen jmdn.] machen *(gegen jmdn. hetzen);* mit jmdm. S. haben; wenn er betrunken war, gab es fast immer S.
Stuntgirl [ˈstant-], das; -s, -s [aus engl.-amerik. stunt (↑Stuntman) u. girl, ↑Girl]: svw. ↑Stuntwomen; **Stuntman** [ˈstantman], der; -s, ...men [...mən; engl.-amerik. stunt man, aus: stunt = Kunststück, Trick u. man = Mann] (Film): *Mann, der für den Hauptdarsteller bestimmte, bes. gefahrvolle Szenen übernimmt;* **Stuntwoman** [ˈstantwʊmən], die; -, ...women [...wɪmɪn]: vgl. Stuntman.
Stupa [ˈʃtuːpa, ˈst...], das; -s, -s [sanskr. stupaḥ]: *buddhistischer Kultbau (in Indien); Tope.*
stupend [ʃtuˈpɛnt, auch: st...] ⟨Adj.; -er, -este⟩ [spätlat. stupendus, zu lat. stupēre, ↑stupid] (bildungsspr.): *(bes. durch sein Ausmaß o. ä.) Staunen erregend; erstaunlich; verblüffend:* -e Kenntnisse; sein Spiel, seine Virtuosität ist s.
Stupf [ʃtʊpf], der; -[e]s, -e [spätmhd. stupf(e), ahd. stupf = Stachel, Stich] (süd-, schweiz. mundartl.): *Stups;* **stupfen** [ˈʃtʊpfn̩] ⟨sw. V.; hat⟩ [mhd. stupfen, ahd. in: undirstupfen] (süd-, österr. ugs.; schweiz. mundartl.): *stupsen:* jmdn. zur Seite s.; **Stupfer**, der; -s, - (süd-, österr. ugs.; schweiz. mundartl.): *Stups.*
stupid [ʃtuˈpiːt], (seltener:) **stupide** [...ˈpiːdə] ⟨Adj.; stupider, stupideste⟩ [frz. stupide < lat. stupidus, zu: stupēre = verblüfft, überrascht sein] (bildungsspr. abwertend): **a)** *beschränkt; geistlos; ohne geistige Beweglichkeit od. Interessen:* ein stupider Mensch; stupides Kleinbürgertum;

s. sein, in den Tag hineindösen; **b)** *langweilig, monoton,* *stumpfsinnig:* eine stupide Arbeit, Tätigkeit; alles ist, erscheint ihm an diesem Ort s. und geisttötend; ⟨Abl.:⟩ **Stupidität** [ʃtupidiˈtɛ:t], die; -, -en [lat. stupiditās] (bildungsspr. abwertend): **1.** ⟨o. Pl.⟩ **a)** *Beschränktheit; Geistlosigkeit:* die S. dieses Menschen; **b)** *Langweile, Monotonie;* *Stumpfsinn:* die S. des Arbeitsablaufs. **2.** *von Geistlosigkeit, Dummheit zeugende Äußerung, Handlung, Verhaltensweise o. ä.:* oft ... stoßen wir ... auf Schlampereien ..., -en (Deschner, Talente 56); **Stupor** [ˈʃtu:pɔr, auch: ...po:ɐ̯, ˈst...], der; -s [lat. stupor = das Staunen, Betroffenheit] (Med.): *völlige körperliche u. geistige Starrheit, Regungslosigkeit.* **Stupp** [ʃtʊp], die; - [mhd. stuppe, ahd. stuppi = Staub] (österr.): svw. ↑Puder; ⟨Abl.:⟩ **stuppen** ⟨sw. V.; hat⟩ (österr.): svw. ↑pudern. **Stuprum** [ˈʃtu:prʊm, ˈst...], das; -s, ...pra [lat. stuprum] (bildungsspr. veraltend): *Notzucht, Vergewaltigung.* **Stups** [ʃtʊps], der; -es, -e [zu ↑stupsen] (ugs.): *Schubs.* **stups-, Stups-:** ~**nase**, die: *kleine, leicht aufwärtsgebogene Nase,* (Vkl.:) ~**näschen,** das (fam.): *kleine Stupsnase,* dazu: ~**nasig** ⟨Adj.; nicht adv.⟩. **stupsen** [ˈʃtʊpsn̩] ⟨sw. V.; hat⟩ [niederd., md. Form von ↑stupfen] (ugs.): *schubsen;* **Stupser,** der; -s, - (ugs.): *Stups;* **Stupserei** [ʃtʊpsəˈraɪ̯], die; -, -en (ugs. abwertend): *dauerndes, lästiges Stupsen.* **stur** [ʃtu:ɐ̯] ⟨Adj.⟩ [aus dem Niederd. < mniederd. stûr, eigtl. = standfest, zu ↑stehen] (ugs. emotional abwertend): **a)** *(häufig auf Grund geistiger Trägheit) nicht imstande, nicht willens, sich auf jmdn., etw. einzustellen, etw. einzusehen; eigensinnig an seinen Vorstellungen o. ä. festhaltend:* ein -er Mensch, Beamter; er ist ein ganz -er Bock (Schimpfwort für einen sturen Mann); er kann furchtbar s./(ugs.:) s. wie ein Panzer sein *(sich jedem Einwand o. ä. gegenüber sperren);* s. an etw. festhalten, auf etw. bestehen; sich s. stellen; auf s. schalten (ugs.; *auf keinen Einwand, keine Bitte o. ä. eingehen);* **b)** *ohne von etw. abzuweichen:* s. geradeaus gehen; sie arbeiten s. nach Vorschrift; **c)** *(seltener) stumpfsinnig, eintönig:* eine ziemlich -e Arbeit. **stürbe** [ˈʃtyrbə]: ↑sterben. **Stur Heil!** ⟨Adv.⟩ (ugs. abwertend): Ausruf des Ärgers, wenn jmd. unnachgiebig, stur bleibt; **Sturheit,** die; - (ugs. abwertend): *das Stursein.* **sturm** [ʃtʊrm] ⟨Adj.⟩ [mhd. sturm = stürmisch] (südwestd., schweiz.): **a)** *schwindlig:* mir ist, wird s. im Kopf; **b)** *verworren;* **Sturm** [-], der; -[e]s, Stürme [ˈʃtyrmə; mhd., ahd. sturm]: **1.** *sehr heftiger, starker Wind:* ein heftiger, starker, schwerer, verheerender, tobender S.; ein S. bricht los; der S. wütet, tobt, hat sich gelegt, ist vorüber, heult ums Haus, fegt über das Land; der S. hat viele Bäume entwurzelt; das Barometer steht auf S. *(zeigt Sturm an;* bei, in S. und Regen draußen sein; die Schiffe kämpfen gegen den, mit dem S.; die Fischer waren in einen S. geraten; die See war vom S. gepeitscht; Ü ein S. der Begeisterung, Entrüstung; der Beifalls, des Protests brach los; er war erprobt in den Stürmen des Lebens; *** ein S. im Wasserglas** *(große Aufregung um eine ganz nichtige Sache;* nach jtz. tempête und un verre d'eau, einem Ausspruch des frz. Staatstheoretikers Montesquieu [1689–1755]). **2.** *heftiger, schnell vorgetragener Angriff mit dem Ziel, den Gegner zu überrumpeln, seine Verteidigung zu durchbrechen:* der S. auf eine Stadt; eine Festung im S. nehmen; den Befehl zum S. geben; zum S. blasen; Ü bei Beginn des Ausverkaufs setzte ein S. *(Ansturm)* auf die Geschäfte ein; im S. hatte der Künstler die Zuhörer für sich eingenommen *(die Herzen waren ihm zugeflogen);* *** S. läuten/klingeln/schellen** *(mehrmals hintereinander laut klingeln b;* urspr. = die Sturmglocke läuten); **gegen etw. S. laufen** *(gegen etw. Geplantes heftig protestieren, dagegen ankämpfen).* **3.** (Sport) *Gesamtheit der Stürmer:* der S. der Nationalmannschaft; im S. spielen. **4.** ⟨o. Pl.⟩ (österr.) *in Gärung befindlicher Most, der getrunken wird:* S. ausschenken, trinken. **5.** (ns.) *Gliederung, Einheit nationalsozialistischer Organisationen.* Vgl. Sturm und Drang. **sturm-, Sturm-** (vgl. auch: Sturmes-): ~**abteilung,** die (ns.): *uniformierte u. bewaffnete politische Kampftruppe als Gliederung der NSDAP;* Abk.: SA; ~**angriff,** der: svw. ↑Sturm (2); ~**ball,** der (Seew.): *(bei Windstärke 6–7) als Warnsignal für Schiffe aufgezogener schwarzer Ball;* ~**band,** das ⟨Pl. -bänder⟩: **1.** svw. ↑Kinnriemen. **2.** *Band am Hut, das unterm Kinn gebunden wird;* ~**bann,** der (ns.): *Gliederung, Einheit*

der SS, dazu: ~**bannführer,** der (ns.); ~**bereit** ⟨Adj.; o. Steig.; nicht adv.⟩: *bereit zum Sturm* (2): -e Verbände; ~**bewegt** ⟨Adj.; o. Steig.; nicht adv.⟩ (geh.): das -e Meer; ~**bö,** die; ~**bock,** der: svw. ↑Mauerbrecher; ~**boot,** das (Milit.): *flaches Boot mit starkem Außenbordmotor (zum schnellen Übersetzen über Flüsse u. Seen);* ~**bruch,** der: vgl. Windbruch; ~**deich,** der: *Binnendeich bes. zum Schutz von Kögen;* ~**erprobt** ⟨Adj.; nicht adv.⟩ (geh.): vgl. kampferprobt; ~**fahne,** die (früher): *Fahne, die der kämpfenden Truppe vorangetragen wurde;* ~**flut,** die: **1.** *(oft schwere Schäden verursachendes) durch auflandigen Sturm bewirktes, außergewöhnlich hohes Ansteigen des Wassers an Meeresküsten.* **2.** *erheblich über dem mittleren Hochwasser* (1) *liegende Flut* (1); ~**fock,** die: vgl. ~segel; ~**frei** ⟨Adj.; o. Steig.; meist attr.; nicht adv.⟩ [1: aus der Studentenspr.; übertr. von (2)]: **1.** *(scherzh.) die Möglichkeit bietend, ungehindert Damen- bzw. Herrenbesuch zu empfangen:* eine -e Bude; vgl. Bude (1 b); **2.** (Milit. veraltet) *(von einer Stellung o. ä.) uneinnehmbar;* ~**führer,** der (ns.): *Führer eines SA-Sturms;* ~**gebraus,** das (dichter.): ~**geläut[e],** das (geh.): *das Läuten der Sturmglocke;* ~**gepäck,** das (Milit.): *aus bestimmten Ausrüstungsgegenständen, einer eisernen Ration u. ä. bestehendes Gepäck, das bei bestimmten Einsätzen mitgeführt wird;* ~**gepeitscht** ⟨Adj.; o. Steig.; nicht adv.⟩ (geh.): *vom Sturm gepeitscht:* das Meer war s.; ~**geschütz,** das (Milit. früher): *schweres, auf einem gepanzerten Fahrzeug montiertes Geschütz der Infanterie;* ~**glocke,** die (früher): *Glocke, die bei Gefahr [der Erstürmung], bei Aufruhr, Feuersbrunst o. ä. geläutet wurde;* ~**haube,** die (früher): *Helm, der vom Fußvolk getragen wurde;* ~**hut,** der: svw. ↑Eisenhut (1); ~**laterne,** die: *Licht in einem Glasgehäuse, das dadurch vor dem Verlöschen bei Wind o. Sturm geschützt ist;* ~**lauf,** der [urspr. zu ↑Sturm (2)]: **1.** *Ansturm auf etw.:* es begann ein S. auf die Geschäfte. **2.** *rascher Lauf:* im S. durchquerten sie das Gelände; ~**läuten,** das -s (früher): *das Läuten der Sturmglocke;* ~**leiter,** die: **1.** (früher) *Leiter, deren man sich beim Erstürmen von Festungsmauern o. ä. bediente.* **2.** (Seemannsspr.) svw. ↑Jakobsleiter; ~**möwe,** die: *an den Küsten lebende Möwe mit grünlichgelbem Schnabel u. gleichfarbigen Beinen, die sich bei stürmischem Wetter ins Binnenland zurückzieht;* ~**nacht,** die (geh.): *stürmische Nacht;* ~**panzer,** der (Milit.): *stark gepanzertes, mit Steilfeuerwaffen ausgerüstetes Fahrzeug;* ~**reif** ⟨Adj.; o. Steig.; nicht adv.⟩ (Milit.): *reif für die Erstürmung:* eine -e Festung; die Stadt s. schießen; ~**reihe,** die (Sport): *Gesamtheit der Spieler einer Mannschaft, die in vorderster Linie spielen;* ~**riemen,** der: svw. ↑~band (1); ~**schaden,** der ⟨meist Pl.⟩: *Schaden, der durch Einwirkung von Sturm* (1) *entstanden ist;* ~**schritt,** der in der Fügung **im S.** *(mit großen Schritten; schnell, eilig;* zu ↑Sturm 2): im S. kamen die Kinder herbei; ~**schwach** ⟨Adj.⟩: nicht adv.⟩ (Sport): *(von einer Mannschaft) nur über einen schwachen Sturm* (3) *verfügend:* Köln spielte s.; ~**segel,** das: *kleines, bei Sturm gesetztes Segel;* ~**signal,** das: svw. ↑~warnungszeichen; ~**spitze,** die (bes. Fußball): *weit vorgeschobener, in vorderster Position spielender Stürmer* (1); ~**stärke,** die: *Windstärke, die einem Sturm entspricht:* der Wind hatte zeitweise S.; ~**taucher,** der: *braun- bis graugefärbter, nach Fischen im Meer tauchender Sturmvogel;* ~**tide,** die (Seew.): *durch Wind beeinflußte Tide* (a); ~**tief,** das (Met.): *Tiefdruckgebiet mit sehr niedrigen Luftdruck u. hohen Windgeschwindigkeiten;* ~**vogel,** der (Zool.): *auf dem offenen Meer lebender, gewandt fliegender u. segelnder Vogel mit Schwimmhäuten;* ~**warnung,** die (Seew.): *der Schiffahrt gegebene) Warnung vor Sturm,* dazu: ~**warnungsstelle,** die (Seew.): *Stelle, die die Sturmwarnungszeichen setzt,* ~**warnungszeichen,** das (Seew.): *optisches Zeichen, das die Schiffahrt auf einen herannahenden Sturm aufmerksam machen soll;* ~**wetter,** das, ~**wind,** der (Zool.): svw. ↑Sturm (1); ~**wurf,** der (Forstw.): *Sturmschaden, bei dem Bäume mit dem Wurzelballen aus dem Boden gerissen werden;* ~**zeichen,** das: **1.** svw. ↑~warnungszeichen. **2.** (geh.) svw. ↑Fanal: die S. der Revolution; ~**zerfetzt** ⟨Adj.; o. Steig.; nicht adv.⟩: -e Fahnentücher; ~**zerzaust** ⟨Adj.; o. Steig.; nicht adv.⟩: *vom Sturm zerzaust:* -e Bäume. **Stürme:** Pl. von ↑Sturm; **stürmen** [ˈʃtyrmən] ⟨sw. V.⟩ [mhd. stürmen, ahd. sturmen]: **1. a)** *(vom Wind) mit großer Heftigkeit, mit Sturmstärke wehen* (unpers.): es ist stürmte heftig, draußen stürmt und schneit es seit Stunden; Ü in ihm stürmten Depressionen und Todesängste; **b)** *(vom*

Wind o. ä.) heftig, mit Sturmstärke wohin wehen ⟨ist⟩: der Wind stürmt über die Felder; ein Orkan war um das Haus gestürmt. **2.** *ohne sich von etw. aufhalten zu lassen, sich wild rennend, laufend von einem Ort weg- od. zu ihm hinbegeben* ⟨ist⟩: aus dem Haus, auf den Schulhof, auf die Straße, zum Ausgang s. **3.** ⟨hat⟩ (bes. Milit.) **a)** *etw. im Sturm* (2) *nehmen:* eine Stadt, Festung, Stellung s.; Ü die Vorverkaufskassen s. *(in großer Zahl zu ihnen drängen);* die Zuschauer stürmten die Bühne; Politrocker hatten den Saal gestürmt *(waren in den Saal eingedrungen);* die Frauen haben beim Ausverkauf die Geschäfte geradezu gestürmt; **b)** *einen Sturmangriff führen:* die Infanterie hat gestürmt; stürmende Einheiten. **4.** ⟨hat⟩ (Sport) **a)** *als Stürmer, im Sturm* (3) *spielen:* er hat am linken Flügel gestürmt; er stürmt für den HSV; **b)** *offensiv, auf Angriff spielen:* pausenlos s.; die Mannschaft stürmte vergebens; ⟨Abl.:⟩ **Stürmer,** der; -s, - [mhd. sturmære = Kämpfer; 2: zu landsch. veraltet Sturm = Hutrand]: **1.** (Sport) *Spieler, der im Sturm* (3) *spielt:* er ist ein guter S.; S. spielen. **2.** (Studentenspr.) *(von Verbindungsstudenten getragene) Studentenmütze von der Form eines nach vorn geneigten Kegelstumpfs.* **3.** *Federweiße.* **4.** (veraltet) *draufgängerischer Mensch;* **Stürmerei** [...'rai], die; -, -en (oft abwertend): *[dauerndes] Stürmen* (3, 4); **Stürmer und Dränger,** der; -s und -s, - und - (Literaturw.): *dem Sturm und Drang angehörender Dichter.*

Stürmes- (vgl. auch: sturm-, Sturm-): ~**brausen,** das (geh.): *das Brausen des Sturms;* ~**eile,** die (dichter., selten) in der Fügung **mit S.** *(sehr schnell);* ~**stärke,** die (geh., selten). **stürmisch** ['ʃtʏrmɪʃ] ⟨Adj.⟩ [mhd. stürmische (Adv.)]: **1.** ⟨nicht adv.⟩ *a) von Sturm* (1) *erfüllt; sehr windig:* -es Wetter; -e Tage, Nächte; das Frühjahr war sehr s.; draußen war es finster und s.; die Überfahrt wurde sehr s. *(es herrschte stürmisches Wetter);* Ü es waren -e *(ereignisreiche, turbulente)* Tage; **b)** *von Sturm* (1) *bewegt; sehr unruhig:* das -e Meer; die See war sehr s. **2. a)** *ungestüm, leidenschaftlich:* ein -er *(temperamentvoller)* Liebhaber; -e Beteuerungen; eine -e Begrüßung; nicht so s.! (scherzh. Aufforderung, weniger ungestüm, ungeduldig o. ä. zu sein); jmdn. s. begrüßen, umarmen; **b)** *vehement; mit Verve, mit Schärfe; mit einer ungezügelten Gefühlsäußerung:* ein -er Protest; -e Ablehnung, Zustimmung finden; -er *(sehr großer, frenetischer)* Beifall wurde ihm zuteil; die Auseinandersetzung war, verlief sehr s.; etw. s. verlangen, fordern; s. applaudieren. **3.** *sehr schnell vor sich gehend; mit großer Schnelligkeit ablaufend; sich vollziehend; rasant* (1 c): eine -e Entwicklung; der Aufschwung war, vollzog sich sehr s.

Sturm und Drang, der; - - -[e]s u. - - - [nach dem neuen Titel des Dramas „Wirrwarr" des Dramatikers F. M. Klinger (1752–1831)] (Literaturw.): *die einseitig verstandesmäßige Haltung der Aufklärung revolutionierende literarische Strömung in Deutschland zwischen 1767 und 1785; Geniezeit, -periode.* **Sturm-und-Drang-:** ~**Dichter,** der; ~**Periode,** ~**Zeit,** die ⟨o. Pl.⟩ (Literaturw.): vgl. Sturm und Drang: Ü in seiner S. (scherzh.: *in der Zeit seines jugendlichen Überschwangs*) hat er manches Abenteuer bestanden. **Sturz** [ʃtʊrts], der; -es, Stürze ['ʃtʏrtsə] u. -e [mhd. u. ahd. sturz; 6: eigtl. = Emporragendes, -starrendes, verw. mit ↑Sterzl]: **1.** ⟨Pl. Stürze⟩ **a)** *das jähe Fallen, Stürzen* (1 a) *aus einer gewissen Höhe herab in die Tiefe:* ein S. aus dem Fenster, in die Tiefe; bei einem S. vom Pferd hat er sich verletzt; Ü ein S. der Preise *(ein schnelles, starkes Sinken* 2 c); ein S. *(ein plötzliches starkes Absinken)* der Temperatur; **b)** *das Hinstürzen aus aufrechter Haltung:* ein schwerer S.; er kam auf dem Eis, auf der Straße, mit dem Pferd, auf dem Fahrrad; bei der Abfahrt gab es Stürze, ereigneten sich schwere Stürze; er hat einen S. gebaut, gedreht (ugs.; *ist [mit Skiern, mit einem Motorrad o. ä.] schwer gestürzt);* einen S. abfangen; drei Fahrer waren in den S. verwickelt. **2.** ⟨Pl. Stürze⟩ *[durch Mißtrauensvotum] erzwungenes Abtreten einer Regierung, eines Regierenden, Ministers o. ä.:* den S. der Regierung, eines Ministers herbeiführen, vorbereiten; den S. *(die Abschaffung)* der Monarchie erzwingen; eine S. eines Regimes. **3.** ⟨Pl. Stürze⟩ (Kfz.-T.) kurz für ↑Achssturz: ein negativer *(oben nach innen geneigter),* positiver *(oben nach außen geneigter)* S. **4.** ⟨Pl. -e u. Stürze⟩ *[waagerechter] oberer Abschluß einer Maueröffnung in Form eines Trägers aus Holz, Stein od. Stahl; Fenstersturz, Türsturz:* ein bogenför-

miger S.; einen S. einbauen. **5.** ⟨Pl. Stürze⟩ (südd., österr., schweiz.) kurz für ↑Glassturz: einen S. über etw. stülpen. **6.** ⟨Pl. -e u. Stürze⟩ (westmd.) *Baumstumpf.*

sturz-, Sturz-: ~**acker,** der (veraltend): *umgepflügtes Feld:* die Straße ist [wie] ein S. (abwertend; *sehr holprig u. schlecht);* ~**bach,** der: svw. ↑Gießbach: Ü es regnete in Sturzbächen *(sehr heftig);* ein S. *(eine große Menge)* von Fragen, Verwünschungen ging auf ihn nieder; ~**bad,** das (veraltet): svw. ↑Guß (2 a); ~**becher,** der: *(bes. im 16. Jh. üblicher)* trichterförmiger Trinkbecher ohne Fuß, der umgestürzt aufgestellt wurde; ~**besoffen** (derb), ~**betrunken** ⟨Adj.; o. Steig.⟩ (ugs.): *völlig betrunken u. nicht mehr in der Lage, [aufrecht] zu gehen;* ~**bett,** das (Wasserbau): svw. ↑Tosbecken; ~**bomber,** der: svw. ↑~kampfflugzeug; ~**bügel,** der: **1.** (Motorsport) *an [leistungsstarken] Motorrädern seitlich angebrachter Stahlbügel bes. zum Schutz des Motors bei einem Sturz.* **2.** (Reiten früher) *Steigbügel, der sich beim Sturz des Reiters öffnete u. den Fuß freigab;* ~**entleerung** *(sehr heftig):* ~**entleerung** *(sehr schnell verlaufende Entleerung* (z. B. des Darms); ~**flug,** der: *fast senkrecht nach unten gehender Flug:* im S. stießen die Möwen aufs Wasser hinunter; der Pilot setzte zum S. an; ~**flut,** die: *herabstürzende Wassermassen:* eine S. ergoß sich ins Tal; Ü eine S. von Fragen; der Beitrag löste eine S. von Diskussionen aus; ~**geburt,** die (Med.): *sehr schnell verlaufende Geburt* (1 a); ~**glas,** das (österr.): svw. ↑Glassturz; ~**gut,** das: *Ladegut, das unverpackt in den Laderaum geschüttet werden kann* (z. B. Kohle); ~**hang,** der (Turnen): *Hang an Barren, Reck, den Ringen o. ä., bei dem der Kopf unten u. der Körper in der Hüfte gewinkelt ist;* ~**helm,** der: *(von Motorradfahrern u. a. getragener) Helm, der bei einem Sturz den Kopf schützen soll;* ~**kampfflugzeug,** das (Milit.): *Kampfflugzeug, das in steilem Sturzflug auf sein Ziel zufliegen kann;* Kurzwort: ↑Stuka; ~**kappe,** die: *(bes. im Pferdesport u. im Radsport übliche) helmartige Kopfbedeckung mit dicker Polsterung;* ~**regen,** der: *heftig fallender Regen;* ~**see,** die: svw. ↑Brecher (1); ~**trunk,** der ⟨o. Pl.⟩ (ugs.): *das kurz aufeinanderfolgende Trinken von mehreren Gläsern eines stark alkoholhaltigen Getränks;* ~**verletzung,** die; ~**welle,** die: svw. ↑~see.

Stürze ['ʃtʏrtsə], die; -, -n [mhd. stürze]: **1.** (landsch.) *Deckel eines Gefäßes, eines Topfs.* **2.** (Musik) *Schalltrichter von Blechblasinstrumenten;* **Sturzel** ['ʃtʊrtsl], **Stürzel** ['ʃtʏrtsl], der; -s, - [2: Vkl. von ↑Sturz (6)] (landsch.): **1.** *Stürze* (1). **2.** *stumpfes Ende; [Baum]stumpf;* **stürzen** ['ʃtʏrtsn] ⟨sw. V.⟩/vgl. gestürzt/ [mhd. stürzen, sturzen, ahd. sturzen = umstoßen; fallen, eigtl. = auf den Kopf stellen od. gestellt werden]: **1.** ⟨ist⟩ **a)** *aus mehr od. weniger großer Höhe jäh in die Tiefe fallen:* aus dem Fenster, ins Meer, in einen Abgrund, in die Tiefe s.; er ist vom Dach, vom Baugerüst gestürzt *(heruntergestürzt);* Ü die Temperatur stürzte *(sank plötzlich)* um 20° auf 10° unter Null; die Preise stürzten *(fallen rapide innerhalb kurzer Zeit);* die Kurse sind gestürzt *(sind innerhalb kurzer Zeit stark zurückgegangen);* **b)** *mit Wucht hinfallen, zu Boden fallen:* schwer, unglücklich, nach hinten s.; er ist auf der Straße, beim Rollschuhlaufen, mit dem Fahrrad, mit dem Pferd gestürzt; über einen Stein s. *(stolpern u. dabei zu Fall kommen).* **2.** ⟨ist⟩ **a)** *unvermittelt, ungestüm, mit großen Sätzen auf eine Stelle zu-, von ihr wegeilen:* an die Tür, aus dem Zimmer, ins Haus, über den Hof, zum Fenster s.; jmdn., einander, sich in die Arme s. *(jmdn., einander ungestüm umarmen);* **b)** *(von Wasser o. ä.) mit Vehemenz hervorbrechen, heraus-, herabfließen:* das Wasser stürzt über die Felsen zu Tal; Regen stürzte vom Himmel; Blut stürzte ihm aus Nase und Mund; Tränen stürzten ihr aus den Augen (geh.; *sie begann heftig zu weinen);* **c)** (geh.) *steil abfallen* (4): an diesem Teil der Küste stürzen die Felsen steil ins Meer. **3.** ⟨s. + sich⟩ *wild, ungestüm über jmdn. herfallen, jmdn. angreifen, anfallen* ⟨hat⟩: der Löwe stürzte sich auf das Beutetier; ein Hund stürzte sich auf den Eindringling; der Straßenräuber hatte sich auf einen Passanten gestürzt *(hatte sie tätlich angegriffen);* Ü die Kinder stürzten sich auf die Süßigkeiten *(fielen darüber her);* Fotografen, Reporter hatten sich auf den Politiker gestürzt *(hatten versucht, ihn zu fotografieren, zu interviewen).* **4.** *[in zerstörerischer, (selbst)mörderischer o. ä. Absicht] aus einer gewissen Höhe hinunterstürzen* ⟨hat⟩: man stürzte die Gefangenen von einem Felsen; man stürzte ihn aus dem Fenster, in die Tiefe, in den Abgrund, von der Brücke in den

Fluß s.; Ü seine Maßlosigkeit hat ihn ins Verderben, ins Unglück gestürzt. **5.** ⟨s. + sich⟩ *sich mit Leidenschaft, Eifer o. ä. einer Sache verschreiben* ⟨hat⟩: sich in die Arbeit, in den Kampf s.; er hat sich in die Politik gestürzt; sich in den Ausverkauf, in den Trubel, ins Vergnügen, ins Nachtleben s. *(eifrig, begierig daran teilnehmen).* **6.** ⟨hat⟩ **a)** *(ein Gefäß) umkippen, umdrehen (so daß der Inhalt sich herauslöst od. herausfällt):* die Kuchenform, den Topf, eine Kiste s.; [bitte] nicht s.! (Aufschrift auf Transportkisten mit zerbrechlichem Inhalt); die Kasse s. (veraltend; *die Tagesabrechnung machen);* **b)** *durch Stürzen* (6 a) *aus einer Form* (3) *herauslösen:* Pudding, den Kuchen, die Sülze s. **7. a)** *[gewaltsam] des Amtes entheben, aus dem Amt entfernen, vertreiben* ⟨hat⟩: einen Minister, Kanzler, die Regierung s.; **b)** (selten) *durch Mißtrauensvotum, durch Stürzen* (7 a) *sein Amt verlieren, aus dem Amt entfernt, vertrieben werden* ⟨ist⟩: die Regierung, der Minister ist gestürzt. **8.** (landsch.) *ein abgeerntetes Feld umpflügen* ⟨hat⟩.
Stuß [ʃtʊs], der; Stusses [jidd. stuß < hebr. ʃṭū̯ţ = Unsinn, Torheit] (ugs. abwertend): *(in ärgerlicher Weise) unsinnige Äußerung, Handlung:* so ein S.!; S. reden, verzapfen.
Stutbuch [ˈʃtuːt-], das; -[e]s, ...bücher: *Register, in dem männliche u. weibliche Zuchtpferde mit ihren Stammbäumen, Merkmalen o. ä. aufgeführt sind; Gestütbuch;* **Stute** [ˈʃtuːtə], die; -, -n [mhd., ahd. stuot]: **a)** *weibliches Pferd;* **b)** *(von Eseln u. Kamelen) weibliches Tier.*
Stuten [ˈʃtuːtn̩], der; -s, - [mniederd. stute(n), zu: stūt = dicker Teil des Oberschenkels, nach der Form] (landsch.): *süßes Weißbrot mit Rosinen.*
Stuten- (Stute): ~**brot,** das: *Hippomanes;* ~**fohlen,** (geh.:) ~**füllen,** das: *weibliches Fohlen;* ~**milch,** die: ↑**zucht,** die.
Stuterei [ʃtuːtəˈraɪ], die; -, -en (veraltet): svw. ↑Gestüt; **Stutfohlen,** das; -s, -: svw. ↑Stutenfohlen.
Stütz [ʃtʏts], der; -es, -e [zu ↑stützen (2 a); von dem dt. Erzieher F. L. Jahn (1778–1852) in die Turnerspr. eingef.] (Geräteturnen): *Grundhaltung, bei der der Körper entweder mit gestreckten od. mit gebeugten Armen auf dem Gerät aufgestützt wird:* der freie S.; ein Sprung in den S.
Stütz- [ˈʃtʏts-]: ~**bart,** der: *gestutzter [Voll]bart;* ~**flügel,** der: *kleiner Konzertflügel;* ~**uhr,** die: *kleine, auf einem Tisch od. Schrank stehende Standuhr mit Gehäuse.*
Stütz-: ~**apparat,** der: **1.** (Anat.) *Knochengerüst [u. Muskulatur] des menschlichen Körpers.* **2.** vgl. ~**korsett;** ~**balken,** der: *Balken mit stützender Funktion;* ~**frucht,** die (Landw.): *Pflanze mit kräftiger Wuchsform, die zur Stützung einer schwächlicheren Art zusammen mit dieser gepflanzt bzw. eingesät wird;* ~**gewebe,** das (Anat., Biol.): *Gewebe, das die Funktion hat, dem Organismus Festigkeit zu geben;* ~**griff,** der (Turnen): *Griff, mit dem die Hilfestellung* (2) *den Übenden am Oberarm faßt, um ihn zu stützen;* ~**kehre,** die (Turnen): *aus dem Stütz heraus ausgeführter Schwung mit einer Kehre zurück in den Stütz;* ~**korsett,** das: *orthopädisches Korsett zur Stützung bes. der Wirbelsäule od. Hüfte;* ~**kurs,** der: *für schwache Schüler eingerichteter Kurs* (3 a); ~**mauer,** die: vgl. ~**balken;** ~**pfeiler,** der: vgl. ~**balken;** ~**pfosten,** der: vgl. ~**balken;** ~**punkt,** der: **1.** *als Ausgangspunkt für bestimmte [strategisch, taktisch wichtige] Unternehmungen, Aktionen dienender, entsprechend ausgebauter Ort; Basis* (5): *militärische, dem Handel dienende -e;* einen S. beziehen, räumen, errichten. **2.** *Punkt, an dem eine Last auf eine Waage aufruht; das Fahrzeug ruht auf vier -en;* ~**rad,** das: *[kleines] Rad, das eine stützende Funktion hat* (z. B. ein Kinderfahrrad gegen Umkippen absichert); ~**sprung,** der (Turnen): *Sprung, bei dem der Turner nach dem Absprung od. vor der Landung auf dem Gerät abstützt;* ~**stange,** die: vgl. ~**balken;** ~**verband,** der (Med.): *Verband, der stützende Funktion hat.*
Stütze [ˈʃtʏtsə], die; -, -n [mhd. stütze]: **1.** (Bauw.) *senkrecht stehender, tragender Bauteil* (z. B. Pfosten, Pfeiler, Säule): der Bau ruht auf -n aus Holz, aus Stahlbeton. **2.** *Gegenstand, Vorrichtung verschiedener Art, die die Aufgabe hat, etw., jmdn. zu stützen:* die Sitze in den Bussen haben -n für Kopf, Arme u. Füße; unter die Wäscheleinen werden -n *(Wäschestützen)* gestellt; die Apfelbäume brauchen -n; ein Stock diente ihm nach seinem Unfall als S. **3.** *jmd., der für einen anderen Halt, Hilfe, Beistand bedeutet:* an jmdm. eine [treue, wertvolle] S. haben; für jmdn. eine S. sein; er ist der Familie; *** Die -n der Gesellschaft** (meist iron.: *die einflußreichen Persönlichkeiten innerhalb eines Staats- od. Gemeinwesens;* nach dem gleichnamigen

Schauspiel des norw. Dichters H. Ibsen [1828–1906]). **4.** (veraltend) *Haushaltshilfe.* **5.** (salopp) *Arbeitslosengeld.*
¹stutzen [ˈʃtʊtsn̩] ⟨sw. V.; hat⟩ [spätmhd. stutzen = zurückschrecken, eigtl. = anstoßen; Intensivbildung zu mhd. stōzen, ↑stoßen]: **1.** *[mit einer bestimmten Ausdrucksgebärde] plötzlich verwundert, irritiert aufmerken u. in einer Tätigkeit o. ä. innehalten:* plötzlich, kurz, einen Augenblick lang s.; er stutzte *(hielt inne, um zu überlegen),* dann trat er entschlossen ins Zimmer; **2. a)** (bes. Jägerspr.) *(bes. von Schalenwild) plötzlich stehenbleiben u. sichern:* die Rehe stutzten; **b)** (landsch.) svw. ↑scheuen (2): das Pferd stutzte bei dem Geräusch, vor den Bahngleisen; **²stutzen** [-] ⟨sw. V.; hat⟩ [wohl zu ↑Stutzen]: **a)** *kürzer schneiden [u. in eine bestimmte Form bringen]; beschneiden* (1 a): Bäume, Sträucher s.; gestutzte Hecken; **b)** svw. ↑kupieren (1 a): einem Pferd, einem Hund den Schwanz s.; einem Boxer die Ohren s.; Hühner mit gestutzten Flügeln; **c)** (scherzh.) *(bes. in bezug auf Kopf- u. Barthaar) kürzer, kurz schneiden; kürzen:* jmdm., sich den Bart, die Haare s.; der Friseur hat ihn mächtig gestutzt *(hat ihm die Haare sehr kurz geschnitten);* **Stutzen** [-], der; -s, - [mhd. stutz(e), stotze, mit verschiedenen Bedeutungen zu ↑stoßen]: **1.** *Jagdgewehr mit kurzem Lauf.* **2.** (Technik) *kurzes Rohrstück, das an ein anderes angesetzt od. angeschraubt wird.* **3.** (Technik) *größere Schraubzwinge.* **4.** ⟨meist Pl.⟩ **a)** *die Wade bedeckender gestrickter Strumpf ohne Füßling (bes. als Teil der alpenländischen Tracht);* **b)** *(von Fußballspielern getragener) bis zum Knie reichender Strumpf meist mit Steg.*
stützen [ˈʃtʏtsn̩] ⟨sw. V.; hat⟩ [mhd. in: be-, uf-, understützen, ahd. in: er-, untarstuzzen, eigtl. = Stützen unter etw. setzen]: **1.** *durch eine Stütze* (1, 2) *Halt geben; von der Seite od. von unten her abstützen, unterstützen (um etw. in seiner Lage zu halten):* eine Mauer, einen Ast, Baum s.; das Gewölbe wird von Säulen, Pfeilern gestützt; die Wand muß gestützt *(abgestützt)* werden; der Verletzte mußte von zwei Personen gestützt werden *(sie mußten ihn beim Gehen unterfassen);* Ü er hat vergebens versucht, seine Freunde zu s. *(ihnen Beistand zu geben bei etw.);* ein Regime, einen Diktator s. **2. a)** ⟨s. + sich⟩ *etw., jmdn. als Stütze* (2) *brauchen, benutzen; sich aufstützen:* sich auf einen Stock, auf jmds. Arm s.; du kannst dich auf mich s.; du sollst dich [mit den Händen, den Ellenbogen] an den Tisch; sich auf die Ellenbogen s.; Ü er kann sich auf reiche Erfahrungen s.; **b)** *etw. auf etw. aufstützen; etw. abstützen:* die Arme, Hände in die Seiten s.; den Kopf in die Hände stützen; saß er da. **3.** ⟨s. + sich⟩ *auf etw. beruhen; etw. zur Grundlage haben:* das Urteil, die Anklage stützt sich auf Indizien; etw. stützt sich auf Fakten, auf bloße Vermutungen. **4. a)** (Bankw., Börse usw.) *durch bestimmte Maßnahmen (z. B. Stützungskäufe) einen Wertverlust von etw. verhindern:* die Kurse, die Währung s.; **b)** (DDR Wirtsch.) *durch bestimmte Maßnahmen (z. B. Zuschüsse) die Preise von Konsumgütern niedrig halten.*
stützen-, Stützen-: ~**frei** ⟨Adj.; o. Steig.⟩ (Bauw.): -e Überdachungen; ~**konstruktion,** die (Bauw.); ~**wechsel,** der (Kunstwiss.): *der sich wiederholende Wechsel von Pfeiler u. Säule (bes. im Mittelschiff der romanischen Basilika).*
Stutzer [ˈʃtʊtsɐ], der; -s, - [1: zu ↑¹stutzen in der veralteten Bed. „im modischer Kleidung) umherstolzieren", eigtl. wohl = steif aufgerichtet einhergehen; 2: zu ↑²stutzen]: **1.** (veraltend abwertend) *geckenhaft wirkender, eitler, auf modische Kleidung Wert legender Mann:* ... ein eleganter ... mit weißen Handschuhen (Roth, Beichte 62); er kleidet sich wie ein S. **2.** *etwa knielanger, zweireihiger Herrenmantel.* **3.** (schweiz.) svw. ↑Stutzen (1); ⟨Abl. zu 1:⟩ **stutzerhaft** ⟨Adj.; -er, -este⟩: *wie ein Stutzer* (1): ein -er Aufzug; sich s. kleiden; ⟨Abl.:⟩ **Stutzerhaftigkeit,** die; -: *stutzerhaftes Benehmen;* **stutzermäßig** ⟨Adj.; nicht präd.⟩: svw. ↑stutzerhaft; **Stutzertum,** das; -s: *stutzerhaftes Wesen;* **stutzig** [ˈʃtʊtsɪç] ⟨Adj.⟩ [zu ↑¹stutzen] in den Verbindungen **s. werden** (↑¹stutzen 1; *mißtrauisch werden*): als einer nach dem anderen verschwand, wurde er s.; die Vorgänge ließen ihn s. werden; **jmdn. s. machen** *(jmdm. befremdlich erscheinen; jmdn. Verdacht schöpfen lassen):* sein Verhalten machte mich s.; **stützig** [ˈʃtʏtsɪç] ⟨Adj.⟩ (südd., österr. mundartl.): **1.** svw. ↑stutzig. **2.** *widerspenstig.*
Stützung, die; -, -en: *das Stützen;* ⟨Zus.:⟩ **Stützungskauf,** der ⟨meist Pl.⟩ (Bankw., Börsenw.): *umfangreicher Ankauf von Devisen (durch die Zentralbank) in der Absicht, den Kurs zu stützen* (4 a).

stygisch ['sty:gɪʃ, auch: 'ʃt...] ⟨Adj.; o. Steig.⟩ [zu griech. Stýx (Gen.: Stygós) = Fluß in der Unterwelt] (dichter., bildungsspr. selten): *schauerlich, unheimlich.*

Styli: Pl. von ↑Stylus; **Styling** ['stajlɪŋ], das; -s [engl. styling, zu: to style = gestalten, zu: style, ↑Stil]: *äußere Formgebung, Design eines Gebrauchsgegenstandes;* **Stylist** [staj'lɪst], der; -en, -en [engl. stylist]: *jmd., der das Styling von Gebrauchsgegenständen (bes. von Autos) entwirft* (Berufsbez.); **Stylistin,** die; -, -nen: w. Form zu ↑Stylist.

Stylit [sty'li:t, auch: ʃt...], der; -en, -en [spätgriech. stylítēs = zu einer Säule gehörig, zu griech. stŷlos = Säule] (christl. Rel.): *frühchristlicher Säulenheiliger;* **Stylobat** [stylo'ba:t, auch: ʃt...], der; -en, -en [griech. stylobátēs]: *oberste Stufe des griechischen Tempels, auf der die Säulen stehen.*

Stylus ['sty:los, auch: 'ʃt...], der; -, Styli [gräzisierte Form von lat. stilus, ↑Stil] (Bot.): svw. ↑Griffel (2).

Stymphaliden [stymfa'li:dn, auch: ʃt...] ⟨Pl.⟩ [griech. Stymphalídes] (griech. Myth.): *vogelartige Ungeheuer.*

Styrax ['sty:raks, auch: 'ʃt...], **Storax** ['sto:raks, auch: 'ʃt...], der; -[es], -e [lat. styrax (spätlat. storax) < griech. stýrax, wohl aus dem Semit.]: **1.** svw. ↑Styraxbaum. **2.** ⟨o. Pl.⟩ *(früher aus dem Styraxbaum gewonnen) aromatisch riechender Balsam, der für Heilzwecke sowie in der Parfümindustrie verwendet wird;* ⟨Zus.:⟩ **Styraxbaum,** der: *[sub]tropischer Strauch od. Baum, aus dem früher Styrax* (2) *gewonnen wurde;* **Styrol** [ʃty'ro:l, st...], das; -s (Chemie): *zu Kohlenwasserstoffen gehörende, farblose, benzolartig riechende Flüssigkeit, die u. a. zur Herstellung von Polystyrolen verwendet wird;* **Styropor** Ⓦ [ʃtyro'po:ɐ̯, st...], das; -s [zu ↑Styrol u. ↑porös]: *weißer, sehr leichter, aus kleinen zusammengepreßten Kügelchen bestehender, schaumstoffartiger Kunststoff, der bes. als Dämmstoff u. Verpackungsmaterial verwendet wird.*

Suada ['zu̯a:da], **Suade** ['zu̯a:də], die; -, ...den [zu lat. suādus = zu-, überredend, zu: su̯ādēre = überreden, zu: su̯āvis = süß] (bildungsspr. abwertend): **1.** *wortreiche Rede, ununterbrochener Redefluß, Redeschwall; er hielt eine lange* S. **2.** ⟨o. Pl.⟩ *Beredsamkeit, Überredungskunst:* mit der S. eines Handelsvertreters redete er auf sie ein; **suasorisch** [zu̯a'zo:rɪʃ] ⟨Adj.⟩ (bildungsspr.): svw. ↑persuasiv; **suave** ['zu̯a:və; ital. suave < lat. suāvis = süß] (Musik): *lieblich, sanft.*

sub-, Sub- [zʊp-; lat. sub] ⟨produktive feste Vorsilbe mit der Bed.⟩: *unter[halb]; von unten heran; nahebei; unter-, Unter-* (z. B. subalpin, Submission).

Subacidität [zʊp|atsidi'tɛ:t], die; - [zu lat. acidus = scharf, sauer] (Med.): *verminderter Säuregehalt des Magensafts* (Ggs.: Superacidität).

subakut [zʊp|-] ⟨Adj.; o. Steig.⟩ (Med.): *(von krankhaften Prozessen) nicht sehr heftig verlaufend.*

subalpin, (seltener:) **subalpinisch** [zʊp|al'pi:n(ɪʃ)] ⟨Adj.; o. Steig.; nicht adv.⟩ (Geogr.): *zum Bereich zwischen der oberen Grenze des Bergwalds u. der Baumgrenze gehörend.*

subaltern [zʊp|al'tɛrn] ⟨Adj.⟩ [spätlat. subalternus = untergeordnet, aus lat. sub = unter u. alternus, ↑Alternative]: **1. a)** ⟨nicht adv.⟩ *nur einen untergeordneten Rang einnehmend, nur beschränkte Entscheidungsbefugnisse habend:* ein -er Beamter; **b)** (bildungsspr. abwertend) *geistig unselbständig, auf einem niedrigen geistigen Niveau stehend:* ein -er, kein schöpferischer Geist. **2.** (bildungsspr. abwertend) *in beflissener Weise unterwürfig, untertänig, devot:* ein -es Gebaren; ⟨Zus.:⟩ **Subalternbeamte,** der: *subalterner* (1 a) *Beamter;* ⟨subst.:⟩ **Subalterne,** der u. die; -n, -n ⟨Dekl. ↑Abgeordnete⟩: *jmd., der subaltern* (1 a) *ist;* **Subalternität** [...ni'tɛ:t], die; -: *das Subalternsein.*

subantarktisch [zʊp|-] ⟨Adj.; o. Steig.; nicht adv.⟩ (Geogr.): svw. ↑subpolar (auf der Südhalbkugel).

subaqual [zʊp|a'kva:l] ⟨Adj.; o. Steig.⟩ [zu lat. sub = unter u. aqua = Wasser] (Med.): *unter Wasser befindlich, sich unter Wasser vollziehend:* -es Darmbad; **subaquatisch** [zʊp|-] ⟨Adj.; o. Steig.⟩ (Geol.): *(von geol. Vorgängen) unter Wasser erfolgt:* -e Faltung.

subarktisch [zʊp|-] ⟨Adj.; o. Steig.; nicht adv.⟩ (Geogr.): svw. ↑subpolar (auf der Nordhalbkugel).

subatomar [zʊp|-] ⟨Adj.; o. Steig.⟩ (Physik): **a)** *kleiner als ein Atom* (a); **b)** *die Elementarteilchen u. Atomkerne betreffend.*

Subbotnik [zʊ'bɔtnɪk], der; -[s], -s [russ. subbotnik, zu: subbota = Sonnabend; die Arbeit wurde urspr. nur sonnabends geleistet] (DDR): *in einem besonderen Einsatz*

freiwillig u. unentgeltlich geleistete Arbeit; ⟨Zus.:⟩ **Subbotnikschicht,** die (DDR).

subdermal [zʊp|-] ⟨Adj.; o. Steig.⟩: svw. ↑subkutan.

Subdiakon, der; -s, -e (kath. Kirche früher): *Geistlicher, der um einen Weihegrad unter einem Diakon stand.*

Subdominantakkord, der; -[e]s, -e, **Subdominantdreiklang,** der; -[e]s, ...klänge (Musik): svw. ↑Subdominante (b); **Subdominante,** die; -, -n (Musik): **a)** *vierte Stufe* (8) *einer diatonischen Tonleiter;* **b)** *auf einer Subdominante* (a) *aufgebauter Dreiklang.*

subfossil ⟨Adj.; o. Steig.; nicht adv.⟩ (Biol.): *in geschichtlicher Zeit ausgestorben:* -e Arten.

subglazial ⟨Adj.; o. Steig.; nicht adv.⟩ (Geol.): *unter dem Gletscher[eis] befindlich, vor sich gehend.*

Subhastation [zʊphasta'tsi̯o:n], die; -, -en [spätlat. subhastātio, zu lat. sub = unter u. hasta = (als Symbol der Amtsgewalt aufgesteckte) Lanze] (Amtsspr. veraltet): *öffentliche Versteigerung, Zwangsversteigerung.*

subito ['zu:bito; ital. subito < lat. subitō = sofort] (Musik): *schnell, plötzlich, sofort anschließend.*

Subjekt [zʊp'jɛkt], das; -[e]s, -e [2: spätlat. subiectum, eigtl. = das (einer Aussage od. Erörterung) Zugrundeliegende, subst. 2. Part. von lat. subicere = unter etw. legen]: **1.** (Philos.) *mit Bewußtsein ausgestattetes; denkendes, wahrnehmendes, erkennendes, handelndes Wesen; Ich* (Ggs.: Objekt 1 b): *der Mensch als* S. *der Geschichte; die Beziehung zwischen [erkennendem]* S. *und [zu erkennendem] Objekt.* **2.** (Sprachw.) *Satzglied, in dem dasjenige* (z. B. *eine Person, ein Sachverhalt) genannt ist, worüber im Prädikat eine Aussage gemacht wird; Satzgegenstand:* das S. steht im Nominativ; grammatisches, logisches S. **3.** (abwertend) *verachtenswerter Mensch:* ein übles, gemeines, verkommenes S.; kriminelle -e. **4.** (Musik) *Thema einer kontrapunktischen Komposition, bes. einer Fuge;* **Subjektion** [zʊpjɛk-'tsi̯o:n], die; -, -en [lat. subiectio, eigtl. = das Hinstellen]: *Aufwerfen einer Frage, die man anschließend selbst beantwortet;* **subjektiv** [zʊpjɛk'ti:f] ⟨Adj.⟩ [1: spätlat. subiectīvus; 2: zu Subjekt (1)] (bildungsspr.): **1.** *= einem Subjekt* (1) *gehörend, von einem Subjekt ausgehend, abhängig:* die -e Faktoren; er ist sich s. keiner Schuld bewußt; die s. gefärbte Wahrnehmung; -e Fotografie *(Fotografie, bei der bes. die subjektive künstlerische Aussage im Vordergrund steht).* **2.** *von persönlichen Gefühlen, Interessen, von Vorurteilen bestimmt; voreingenommen, befangen, unsachlich* (Ggs.: objektiv 2): *ein allzu -es Gutachten, Urteil; da die Frage ein subjektiv ist betrifft, ist er natürlich s. der* [zu] s. beurteilen; **subjektivieren** [zʊpjɛkti'vi:rən] ⟨sw. V.; hat⟩ (bildungsspr.): *dem persönlichen, subjektiven* (1) *Bewußtsein gemäß betrachten, beurteilen, interpretieren;* ⟨Abl.:⟩ **Subjektivierung,** die; -, -en (bildungsspr.): *das Subjektivieren;* **Subjektivismus** [...ti'vɪsmʊs], der; -, ...men: **1.** (Philos.) *philosophische Anschauung, nach der es keine objektive Erkenntnis gibt, sondern alle Erkenntnisse in Wahrheit Schöpfungen des subjektiven Bewußtseins sind* (Ggs.: Objektivismus 1). **2.** (bildungsspr.) *subjektivistische* (2) *Haltung, Ichbezogenheit;* **Subjektivist** [...'vɪst], der; -en, -en: **1.** (Philos.) *Vertreter des Subjektivismus* (1). **2.** (bildungsspr.) *jmd., der subjektivistisch* (2) *ist, denkt;* **subjektivistisch** ⟨Adj.⟩: **1.** ⟨o. Steig.⟩ (Philos.) *den Subjektivismus* (1) *aufweisend, ihn betreffend, von ihm geprägt:* ein -er Ansatz. **2.** (bildungsspr.) *ichbezogen:* eine sehr -e Sicht; er betrachtet die Dinge zu s.; ⟨Zus.:⟩ **Subjektivität** [...tivi'tɛ:t], die; - (bildungsspr.): **1.** (bes. Philos.) *subjektives* (1) *Wesen (einer Sache), das Subjektivsein:* die S. jeder Wahrnehmung. **2.** (bildungsspr.) *subjektives* (2) *Wesen, subjektive Haltung; das Subjektivsein:* jmdm. S. vorwerfen; **Subjektsatz,** der; -es, ...sätze (Sprachw.): *Subjekt* (2) *in Form eines Gliedsatzes; Gegenstandsatz;* **Subjektsteuer,** die; -, -n (Steuerw.): svw. ↑Personensteuer (Sprachw.).

Subjunktiv ['zʊpjʊŋkti:f, auch: –'–], der; -s, -e [...i:və; spätlat. subiūnctīvus] (Sprachw. selten): *Konjunktiv.*

Subkategorie, die; -, -n (Fachspr., bes. Sprachw.): *Unterordnung, Untergruppe einer Kategorie;* **subkategorisieren** ⟨sw. V.; hat⟩: svw. ↑subklassifizieren; ⟨Abl.:⟩ **Subkategorisierung,** die; -, -en; ⟨Zus.:⟩ **Subkategorisierungsregel,** die (Sprachw.).

subklassifizieren ⟨sw. V.; hat⟩: svw. ↑subkategorisieren.

Subkontinent, der; -[e]s, -e ⟨o. Pl.⟩ (Geogr.): *größerer Teil eines Kontinents, der auf Grund seiner Größe u. Gestalt eine gewisse Eigenständigkeit hat:* der indische

subkrustal [zʊpkrʊs'ta:l] ⟨Adj.; o. Steig.⟩ [zu lat. sub = unter u. crūsta, ↑Kruste] (Geol.): *(von Gesteinen) unterhalb der Erdkruste entstanden, befindlich.*

Subkultur, die; -, -en (Soziol.): *innerhalb eines Kulturbereichs, einer Gesellschaft bestehende, von einer bestimmten gesellschaftlichen, ethnischen o. ä. Gruppe getragene Kultur mit eigenen Normen u. Werten* (vgl. Gegenkultur); ⟨Abl.:⟩ **subkulturell** [auch: '————] ⟨Adj.; o. Steig.⟩.

subkutan ⟨Adj.; o. Steig.⟩ [a: spätlat. subcutāneus]: **a)** ⟨nicht adv.⟩ (Anat.) *unter der Haut befindlich:* -es Gewebe; **b)** (Med.) *unter die Haut [appliziert]:* eine -e Injektion; ein Mittel s. verabreichen, spritzen.

sublim [zu'bli:m] ⟨Adj.⟩ [lat. sublīmis = in die Höhe gehoben; erhaben] (bildungsspr.): **a)** *nur mit großer Feinsinnigkeit wahrnehmbar, verständlich; nur einem sehr feinen Verständnis zugänglich:* ein -er Unterschied; ihre -e Ironie war ihm nicht entgangen; **b)** *von Feinsinnigkeit, feinem Verständnis, großer Empfindsamkeit zeugend:* eine sehr -e Gedichtanalyse; **Sublimat** [zubli'ma:t], das; -s, -e [zu lat. sublīmātum, 2. Part. von sublīmāre, ↑sublimieren] (Chemie): **a)** *bei einer Sublimation (1) in den gasförmigen Aggregatzustand sich niederschlagende feste Substanz;* **b)** (veraltet) *Quecksilberchlorid;* **Sublimation** [...ma'tsjo:n], die; -, -en: **1.** (Chemie) *unmittelbares Übergehen einer Substanz vom festen in den gasförmigen Aggregatzustand (od. umgekehrt) ohne Durchlaufen des flüssigen Aggregatzustandes.* **2. a)** (bildungsspr., Psych.) svw. ↑Sublimierung (1 a); **b)** svw. ↑Sublimierung (1 b); **sublimieren** [...'mi:rən] ⟨sw. V.; V.⟩ [spätmhd. sublimieren < lat. sublīmāre = erhöhen]: **1.** ⟨hat⟩ **a)** (bildungsspr.) *auf eine höhere Ebene erheben, ins Erhabene steigern; verfeinern, veredeln:* die Einfachheit einer Landschaft zu Raumpoesie s.; ⟨auch s. + sich:⟩ Die „Kulturkrise", zu welcher Mannheim Terror und Grauen ... sich sublimieren (Adorno, Prismen 29); **b)** (bildungsspr., Psych.) *(einen Trieb) in künstlerische, kulturelle Leistung umsetzen:* seine Begierden, seinen Geschlechtstrieb s.; die sublimierte Erotik seiner frühen Gedichte. **2.** (Chemie) **a)** svw. ↑Sublimation (1): die S. mineralischer Dämpfe; **b)** *das Sublimieren* (2 b); **Sublimierung,** die; -, -en: **1. a)** (bildungsspr.) *das Sublimieren* (1 a); *Verfeinerung, Veredelung;* **b)** (bildungsspr., Psych.) *das Sublimieren* (1 b): die S. seiner sexuellen Wünsche. **2.** (Chemie) **a)** svw. ↑Sublimation (1): die S. mineralischer Dämpfe; **b)** *das Sublimieren* (2 b); **Sublimität** [...mi'tɛ:t], die; - [lat. sublīmitās = Erhabenheit] (bildungsspr.): *das Sublimsein, sublimes Wesen, subline Art.*

sublunarisch ⟨Adj.; o. Steig.⟩ (bildungsspr. veraltet): *irdisch.*

Subluxation, die; -, -en (Med.): *nicht vollständige Luxation.*

submarin ⟨Adj.; o. Steig.; nicht adv.⟩ (Fachspr.): svw. ↑unterseeisch.

submers [zʊp'mɛrs] ⟨Adj.; o. Steig.⟩ [zu lat. submersum, 2. Part. von: submergere = untertauchen] (Biol.): *(von Wasserpflanzen) unter der Wasseroberfläche befindlich, lebend* (Ggs.: emers); **Submersion** [zʊpmɛr'zjo:n], die; -, -en [spätlat. submersio = das Untertauchen]: **1.** (Geol.) *Untertauchen des Festlandes unter das Meeresspiegel.* **2.** (veraltet) *Überschwemmung.* **3.** (Theol.) *das Untertauchen des Täuflings;* ⟨Zus. zu 3:⟩ **Submersionstaufe,** die (Theol.).

submikroskopisch ⟨Adj.; o. Steig.⟩ (Fachspr.): *unter einem optischen Mikroskop nicht mehr erkennbar:* -e Teilchen.

Subministration [zʊpministra'tsjo:n], die; -, -en [lat. subministrātio] (veraltet): *das Subministrieren;* **subministrieren** ⟨sw. V.; hat⟩ [lat. subministrāre] (veraltet): *(einer Sache, jmdm.) Vorschub leisten.*

submiß [zʊp'mɪs] ⟨Adj.⟩ [...sser, ...sseste] [lat. submissus, eigtl. = gesenkt, adj. 2. Part. von: submittere = (sich) senken] (bildungsspr. veraltet): *unterwürfig, untertänig, ergeben:* submisseste Ergebenheit (Genet [Übers.], Tagebuch 174); **Submission,** die; -, -en [1: unter Einfluß von gleichbed. frz. soumission zu lat. submissio, ↑submittere, ↑submiß; 2: spät)lat. submissio]: **1.** (Wirtsch.) **a)** *öffentliche Ausschreibung eines zu vergebenden Auftrags;* **b)** *Vergabe eines öffentlich ausgeschriebenen Auftrags (im der günstigste Angebot macht);* **c)** (DDR) *Kaufhandlung.* **2.** (bildungsspr. veraltet) **a)** *Untertänigkeit;* **b)** *das Sichunterwerfen.*

Submissions- (Wirtsch.): ~**kartell,** das: *Kartell von Firmen, die sich verpflichtet haben, bei Bewerbungen um öffentlich ausgeschriebene Aufträge bestimmte Konditionen einzuhalten;* ~**verfahren,** das: *Verfahren der Submission* (1); ~**weg,** der ⟨o. Pl.⟩: einen Auftrag im S./-e vergeben.

Submittent [zʊpmɪ'tɛnt], der; -en, -en [zu lat. submittēns (Gen.: submittentis), 1. Part. von: submittere, ↑submittieren] (Wirtsch.): *jmd., der sich um einen [öffentlich ausgeschriebenen] Auftrag bewirbt;* **submittieren** [...mi'ti:rən] ⟨sw. V.; hat⟩ [lat. submittere, ↑submiß] (Wirtsch.): *sich um einen [öffentlich ausgeschriebenen] Auftrag bewerben.*

subnival ⟨Adj.; o. Steig.; nicht adv.⟩ (Met., Geogr.): *unmittelbar unterhalb der Schneegrenze gelegen:* ein -es Klima.

Subnormale [auch: '————], die; -n, -n (Math.): *Projektion einer Normalen auf die Abszissenachse.*

suborbital [zʊp|-] ⟨Adj.; o. Steig.⟩ [engl.-amerik. suborbital] (Raumf.): *nicht in eine Umlaufbahn gelangend.*

Subordination [zʊp|-], die; -, -en [2, 3: (frz. subordination <) mlat. subordinatio, aus lat. sub = unter u. ōrdinātio, ↑Ordination]: **1.** (Sprachw.) svw. ↑Hypotaxe (1). **2.** (bildungsspr.) *das Unterordnen (einer Sache unter eine andere).* **3.** (veraltend) **a)** *Unterordnung, das Sichunterordnen; [unterwürfiger] Gehorsam, bes. gegenüber einem militärischen Vorgesetzten:* einen Hang zur S. haben; **b)** *untergeordnete, abhängige Stellung;* ⟨Zus. zu 3 a:⟩ **subordinationswidrig** ⟨Adj.⟩ (veraltend): -es Verhalten; **subordinieren** [zʊp|-] ⟨sw. V.; hat⟩ [mlat. subordinare, aus lat. sub = unter u. ōrdināre, ↑ordinieren]: **1.** (Sprachw.) *(einen Satz) unterordnend* (2) *bilden* ⟨meist im 1. od. 2. Part.⟩: ein subordinierter Satz; subordinierende Konjunktion. **2.** (veraltend, noch bildungsspr.) *unterordnen* (3 a).

subpolar ⟨Adj.; o. Steig.; nicht adv.⟩ (Geogr.): *zwischen den Gebieten mit gemäßigtem Klima u. denen mit Polarklima gelegen, an die Polarzone grenzend:* -es Klima.

Subproletariat, das; -[e]s, -e (Soziol.): *Teil des Proletariats, dessen Arbeitskraft nicht verwertbar ist.*

subrezent ⟨Adj.; o. Steig.⟩ (Geol.): *unmittelbar vor der erdgeschichtlichen Gegenwart liegend, stattgefunden habend.*

sub rosa [zʊp 'ro:za; lat., eigtl. = unter der Rose (= ma. Symbol der Verschwiegenheit [bes. an Beichtstühlen])] (bildungsspr.): *unter dem Siegel der Verschwiegenheit.*

Subrosion [zʊpro'zjo:n], die; -, -en [zu lat. sub = unter(halb) u. rōsum, 2. Part. von: rōdere = (be)nagen] (Geol.): *Auflösung von Salz- od. Gipsschichten durch das Grundwasser.*

subsekutiv [zʊpzeku'ti:f] ⟨Adj.; o. Steig.; nur attr.⟩ (bildungsspr. veraltet): *nachfolgend:* in den -en Kapiteln.

subsequent [zʊpze'kvɛnt] ⟨Adj.; o. Steig.⟩ [zu lat. subsequi = unmittelbar folgen] (Geol.): *(von Flüssen) den weicheren Schichten folgend.*

subsidiär [zʊpzi'djɛ:g] ⟨Adj.; o. Steig.⟩ [frz. subsidiaire < lat. subsidiārius = als Aushilfe dienend, zu: subsidium, ↑Subsidien] (bildungsspr., Fachspr.): **a)** *unterstützend, Hilfe leistend:* -e Maßnahmen; die Jugendämter sollen nur s. tätig werden; **b)** *behelfsmäßig, als Behelf dienend;* **subsidiarisch** [...'dja:rɪʃ] ⟨Adj.; o. Steig.⟩ (bildungsspr. veraltend): svw. ↑subsidiär; **Subsidiarismus** [...dja'rɪsmʊs], der; - (Politik, Soziol.): **a)** *das Gelten des Subsidiaritätsprinzips (in einer sozialen Ordnung);* **b)** *das Streben nach, das Eintreten für Subsidiarismus* (a); **Subsidiarität,** die; -: **1.** (Politik, Soziol.) *gesellschaftspolitisches Prinzip, nach dem übergeordnete gesellschaftliche Einheiten (bes. der Staat) nur solche Aufgaben an sich ziehen dürfen, zu deren Wahrnehmung untergeordnete Einheiten (bes. die Familie) nicht in der Lage sind.* **2.** (Jur.) *das Subsidiärsein einer Rechtsnorm;* ⟨Zus. zu 1:⟩ **Subsidiaritätsprinzip,** das ⟨o. Pl.⟩ (Politik, Soziol.): svw. ↑Subsidiarität (1); **Subsidien** [...], Pl. von ↑Subsidium; **Subsidium** [zʊp'zi:djʊm], das; -s, ...ien [...jən; lat. subsidium = Hilfe, Beistand u. subsidia (Pl.) = Hilfsmittel]: **1.** ⟨Pl.⟩ (Politik veraltet) *einem kriegführenden Staat von einem Verbündeten zur Verfügung gestellte Hilfsgelder (od. materielle Hilfen):* Subsidien zahlen. **2.** (veraltet) *Beistand, Unterstützung;* ⟨Zus. zu 1:⟩ **Subsidiengelder** ⟨Pl.⟩: S. gewähren; **Subsidienvertrag,** der.

sub sigillo [confessionis] [zʊp zi'gɪlo (kɔnfɛ'sjo:nɪs)] (bildungsspr.): *unter dem Siegel der Beichte)* (bildungsspr.): *unter dem Siegel der Verschwiegenheit.*

Subsistenz [zʊpzɪs'tɛnts], die; -, -en ⟨Pl. selten⟩ [spätlat. subsistentia = Bestand, zu lat. subsistere, ↑subsistieren]: **1.** ⟨o. Pl.⟩ (Philos.) *(in der Scholastik) das Bestehen durch sich selbst, das Substanzsein;* vgl. Inhärenz. **2.** (bildungsspr.

2538

veraltet) **a)** *Lebensunterhalt, materielle Lebensgrundlage;* **b)** ⟨o. Pl.⟩ *materielle Existenz.*
subsistenz-, Subsistenz-: ∼**los** ⟨Adj.; o. Steig.; nicht adv.⟩ (bildungsspr. veraltet): *keine ausreichende Existenzgrundlage habend;* ∼**mittel,** das (bildungsspr. veraltet): **1.** ⟨Pl.⟩ svw. ↑Existenzmittel. **2.** ⟨meist Pl.⟩ svw. ↑Lebensmittel; ∼**wirtschaft,** die (Wirtsch.): *Wirtschaftsform, die darin besteht, daß eine kleine wirtschaftliche Einheit (z. B. ein Bauernhof) alle für den eigenen Verbrauch benötigten Güter selbst produziert u. deshalb vom Markt unabhängig ist,* dazu: ∼**wirtschaftlich** ⟨Adj.; o. Steig.; nicht präd.⟩. **subsistieren** ⟨sw. V.; hat⟩ [lat. subsistere = stillstehen, standhalten]: **1.** (Philos.) *für sich, unabhängig von anderem bestehen.* **2.** (bildungsspr. veraltet) *seinen Lebensunterhalt haben.*
Subskribent [zupskri'bɛnt], der; -en, -en [lat. subscrībēns (Gen.: subscrībentis), 1. Part. von: subscrībere, ↑subskribieren] (Buchw.): *jmd., der etw. subskribiert;* **Subskribentin,** die; -, -nen: w. Form zu ↑Subskribent; **subskribieren** [...'biːrən] ⟨sw. V.; hat⟩ [lat. subscrībere = unterschreiben] (Buchw.): *sich verpflichten, ein noch nicht [vollständig] erschienenes Druckerzeugnis zu einem späteren Zeitpunkt abzunehmen:* ein/auf ein Lexikon s.; **Subskription** [zupskrɪp'tsi̯oːn], die; -, -en [lat. subscriptio = Unterschrift]: **1.** (Buchw.) *das Subskribieren:* etw. durch S. bestellen, kaufen. **2.** *am Schluß einer antiken Handschrift stehende Angaben über Inhalt, Verfasser usw.* **3.** (Börsenw.) *schriftliche Verpflichtung, eine bestimmte Anzahl emittierter Wertpapiere zu kaufen.*
Subskriptions- (Buchw.): ∼**einladung,** die: *Angebot, ein Buch zu subskribieren;* ∼**frist,** die: *Frist, innerhalb deren man ein Buch subskribieren kann;* ∼**liste,** die: *Liste der Subskribenten;* ∼**preis,** der: *[ermäßigter] Preis, zu dem ein Buch bei Subskription abgegeben wird.*
sub specie aeternitatis [zup 'spe:ts̲i̯ə ɛtɛrni'ta:tɪs; lat.] (bildungsspr.): *unter dem Gesichtspunkt der Ewigkeit.*
Subspezies, die; -, - (Biol.): svw. ↑Unterart.
Substandardwohnung, die; -, -en [eigtl. = „Wohnung unter (= lat. sub) dem Standard"] (österr.): *Wohnung ohne eigene Toilette u. ohne fließendes Wasser.*
substantial [zupstan'tsi̯a:l] ⟨Adj.⟩ [spätlat. substantiālis = wesentlich, zu: substantia, ↑Substanz] (bildungsspr. seltener): svw. ↑substantiell; **Substantialität** [...tsi̯ali'tɛːt], die; -: **1.** (Philos.) *das Substanzsein, substantielles Wesen.* **2.** (bildungsspr.) *das Substantiellsein;* **substantiell** [...'tsi̯ɛl] ⟨Adj.⟩ [frz. substantiel]: **1.** ⟨o. Steig.⟩ (bildungsspr.) *die Substanz (1) betreffend, stofflich, materiell.* **2.** ⟨o. Steig.⟩ *die Substanz (2) betreffend, zu ihr gehörend, sie [mit] ausmachend:* ein -er Zuwachs, Gewinn; eine -e Reduzierung der strategischen Nuklearwaffen (Augsburger Allgemeine 27. 5. 78, 1). **3.** ⟨o. Steig.⟩ (bildungsspr.) *die Substanz (3) einer Sache betreffend; wesentlich:* eine -e Verbesserung. **4.** (veraltend) *nahrhaft, gehaltvoll, kräftig:* eine -e Mahlzeit; ⟨subst.:⟩ etwas Substanzielles sich nehmen; **substantiieren** [...tsi̯i'i:rən] ⟨sw. V.; hat⟩ (bildungsspr.): *mit Substanz (3) erfüllen, [durch Tatsachen] belegen, begründen: fundieren:* einen Vorwurf s.; **Substantiv** ['zupstanti:f, auch: --'-], das; -s, -e [...i:və; spätlat. (verbum) substantīvum, eigtl. = Wort, das für sich allein (be)steht, zu: substāre, ↑Substanz] (Sprachw.): *Wort, das ein Ding, ein Lebewesen, einen Begriff, einen Sachverhalt o. ä. bezeichnet; Nomen (1), Haupt-, Ding-, Nennwort:* „Mensch, Pferd, Tisch" sind -e; ein S. deklinieren; ⟨Abl.:⟩ **substantivieren** [...ti'vi:rən] ⟨sw. V.; hat⟩ (Sprachw.): *zu einem Substantiv machen, als Substantiv gebrauchen;* ⟨Abl.:⟩ **Substantivierung,** die; -, -en (Sprachw.): **1.** ⟨o. Pl.⟩ *das Substantivieren.* **2.** *substantivisch gebrauchtes Wort (einer anderen Wortart);* **substantivisch** ['zupstanti:vɪʃ, auch: --'--] ⟨Adj.; o. Steig.⟩ (Sprachw.): *als Substantiv, wie ein Substantiv [gebraucht], durch ein Substantiv [ausgedrückt]; haupt-, dingwörtlich; nominal* (1 b): eine -e Ableitung; eine -e Konstruktion s. übersetzen; **Substantivitis** [...ti'vi:tɪs], die; - [vgl. Rederitis] (scherzh. abwertend): svw. ↑Hauptwörterei; **Substanz** [zup'stants], die; -, -en [mhd. substancie = lat. substantia = Bestand, Wesenheit, zu: substāre = in, unter etw. vorhanden sein]: **1.** (bildungsspr.) *Stoff, Materie* (eine flüssige, gasförmige, geruchlose, giftige, chemische, organische S. **2.** ⟨o. Pl.⟩ *das [als Grundstock] Vorhandene, [fester] Bestand:* die Erhaltung der kunsthistorisch bedeutenden baulichen S. *(der kunsthistorisch bedeutenden Bauten);* die Firma lebt schon seit Monaten von der S. *(vom Vermögen,*

Kapital); wir müssen wohl oder übel die S. *(unser Vermögen, unser Erspartes)* angreifen, von der S. zehren; **etw.* **geht [jmdm.] an die S.** (ugs.; *etw. zehrt an jmds. körperlichen od. seelischen Kräften).* **3.** ⟨o. Pl.⟩ (bildungsspr.) *das den Wert, Gehalt einer Sache Ausmachende; das wesentliche, der Kern (einer Sache):* die geistige, moralische S. einer Nation; dem Roman fehlt die literarische S.; ihrem Mann mangelt es an menschlicher S.; in die S. eingreifende Veränderungen. **4.** (Philos.) **a)** *für sich Seiendes, unabhängig (von anderem) Seiendes;* **b)** *das eigentliche Wesen der Dinge.*
substanz-, Substanz-: ∼**begriff,** der (Philos.): ∼**los** ⟨Adj.⟩; -er, -este; nicht adv.⟩ (bildungsspr.): *keine od. zu wenig Substanz (3) habend,* dazu: ∼**losigkeit,** die; - (bildungsspr.): ∼**verlust,** der (bildungsspr.): *Verlust an Substanz* (2, 3).
Substituent [zupsti'tu̯ɛnt], der; -en, -en [zu lat. substituēns (Gen.: substituentis), 1. Part. von: substituere, ↑substituieren] (Chemie): *ein od. mehrere Atome, die innerhalb eines Moleküls an die Stelle eines od. mehrerer anderer Atome treten können, ohne daß sich dadurch die Struktur des Moleküls grundlegend verändert;* **substituierbar** [...tu'i:ɐ̯ba:ɐ̯] ⟨Adj.; o. Steig.; nicht adv.⟩ (bildungsspr., Fachspr.): *geeignet, substituiert zu werden; ersetzbar;* ⟨Abl.:⟩ **Substituierbarkeit,** die; - (bildungsspr.); **substituieren** [...tu'i:rən] ⟨sw. V.; hat⟩ [lat. substituere] (bildungsspr., Fachspr.): *an die Stelle von jmdm., etw. setzen, gegen etw. austauschen, ersetzen:* ein Substantiv durch ein Pronomen s.; in einer Verbindung die Wasserstoffatome durch Natriumatome s.; ⟨Abl.:⟩ **Substituierung,** die; -, -en (bildungsspr., Fachspr.); **¹Substitut** [...'tu:t], das; -s, -e [zu lat. substitūtum, 2. Part. von: substituere, ↑substituieren] (bildungsspr.): *etw., was als Ersatz dient; Surrogat;* **²Substitut** [-], der; -en, -en [2: spätmhd. substitut < lat. substitutus]: **1.** *Assistent od. Vertreter eines Abteilungsleiters im Einzelhandel* (Berufsbez.). **2. a)** (bildungsspr. veraltend) *Stellvertreter, Ersatzmann;* **b)** (jur.) *[Unter]bevollmächtigter;* **Substitutin,** die; -, -nen: w. Form zu ↑²Substitut; **Substitution** [...tu'tsi̯o:n], die; -, -en (bildungsspr., Fachspr.): *das Substituieren;* ⟨Zus.:⟩ **Substitutionsprobe,** die (Sprachw.): *Substitution einer sprachlichen Einheit durch eine andere u. Untersuchung der dadurch bewirkten Veränderungen;* **Substitutionstherapie,** die (Med.): *medikamentöser Ersatz eines dem Körper fehlenden lebensnotwendigen Stoffes (z. B. von Insulin bei Zuckerkrankheit).*
Substrat [zup'stra:t], das; -[e]s, -e [mlat. substratum = Unterlage, subst. 2. Part. von: substernere = unterlegen]: **1.** (bildungsspr., Fachspr.) *das einer Sache zugrunde Liegende, [materielle] Grundlage; Basis:* organische -e. **2.** (Philos.) *Substanz (4 b) als Träger von Eigenschaften.* **3.** (Biol.) *Nährboden bes. für Mikroorganismen.* **4.** (Sprachw.) **a)** *Sprache eines [besiegten] Volkes im Hinblick auf den Niederschlag, den sie im übernommenen od. aufgezwungenen Sprache des Siegervolkes] gefunden hat;* **b)** *aus einer Substratsprache stammendes Sprachgut einer Sprache.* **5.** (Biochemie) *bei einer Fermentation abgebaute Substanz;* ⟨Zus.:⟩ **Substratlösung,** die (Biol.): *Nährlösung;* **Substratsprache,** die (Sprachw.): *Substrat* (4 a).
subsumieren [zupzu'mi:rən] ⟨sw. V.; hat⟩ [aus lat. sub = unter u. sūmere (2. Part.: sūmptum) = nehmen] (bildungsspr.): *einem Oberbegriff unterordnen, unter einem bestimmten Kategorie einordnen, unter einem Thema zusammenfassen:* einen Begriff unter anderen s.; unter einer/unter einer Überschrift s.; ⟨Abl.:⟩ **Subsumierung,** die; -, -en (bildungsspr.): *das Subsumieren;* **Subsumtion:** ↑Subsumtion; **subsumptiv:** ↑subsumtiv; **Subsumtion** [zupzum'tsi̯o:n], die; -, -en (bildungsspr.): *das Subsumieren* (die S. unter Logik einen [im Begriff] Philologie; **subsumtiv** [...'ti:f] ⟨Adj. o. Steig.⟩ (bildungsspr.): *subsumierend.*
Subsystem, das; -s, -e (Fachspr., bes. Sprachw., Soziol.): *Bereich innerhalb eines Systems, der selbst Merkmale eines Systems aufweist.*
Subtangente [auch: '----], die; -, -n (Math.): *Projektion einer Tangente auf die Abszissenachse.*
Subteen ['sʌbti:n], der; -s, -s [amerik. subteen, eigtl. = unterhalb des Teen(ager)alters] (bes. Werbespr.): *Junge od. Mädchen im Alter von etwa 10–12 Jahren.*
subterran [zupte'ra:n] ⟨Adj.; o. Steig.; nicht adv.⟩ [lat. subterrāneus] (Fachspr.): *unterirdisch:* ein -er See.
subtil [zup'ti:l] ⟨Adj.⟩ [mhd. subtil < afrz. subtil < lat. subtīlis, eigtl. = fein gewebt] (bildungsspr.): **a)** *mit viel Feingefühl, mit großer Behutsamkeit, Sorgfalt, Genauigkeit*

vorgehend od. ausgeführt; in die Details, die Feinheiten gehend, nuanciert, differenziert: eine -e Unterscheidung, Beweisführung, Beschreibung von Personen und Ereignissen; an die Stelle der Folter sind heute subtilere *(feiner ausgeklügelte, verfeinerte)* Methoden getreten; **b)** *fein strukturiert* [u. *daher schwer zu durchschauen, zu verstehen]; schwierig, kompliziert:* ein -es Problem, System, Gebilde; ⟨Abl.:⟩ **Subtilität** [zuptili'tɛ:t], die; -, -en [spätmhd. subtilitet < lat. subtīlitās] (bildungsspr.): **1.** ⟨o. Pl.⟩ *subtiles Wesen; das Subtilsein.* **2.** *etw. Subtiles; Feinheit* (2).
Subtrahend [zuptra'hɛnt], der; -en, -en [mlat. (numerus) subtrahendus, Gerundivum von lat. subtrahere, ↑subtrahieren] (Math.): *Zahl, die von einer anderen subtrahiert werden soll;* **subtrahieren** [...'hi:rən] ⟨sw. V.; hat⟩ [lat. subtrahere = entziehen] (Math.): *abziehen* (Ggs.: addieren): 7 von 18 s.; Ü (bildungsspr.): *alles äußerliche Beiwerk* s.; **Subtraktion** [...k'tsjo:n], die; -, -en [spätlat. subtractio = das Sichentziehen] (Math.): *das Subtrahieren* (Ggs.: Addition): Gleichungen durch S. ermitteln; ⟨Zus.:⟩ **Subtraktionsaufgabe,** die; **Subtraktionsverfahren,** das; **subtraktiv** [...k'ti:f] ⟨Adj.; o. Steig.⟩: *auf Subtraktion beruhend, durch sie entstanden* (Ggs.: additiv): ein -es Verfahren; -e Farbmischung (Fachspr.; *Farbmischung durch Absorption von Licht bestimmter Wellenlängen durch Pigmente).*
Subtropen ⟨Pl.⟩ (Geogr.): *zwischen den Tropen u. der gemäßigten Zone gelegene Klimazone;* **subtropisch** [auch: –'––] ⟨Adj.; o. Steig.; nicht adv.⟩ (Geogr.): *die Subtropen betreffend, für sie kennzeichnend:* -es Klima; die -e Zone *(die Klimazone der Subtropen).*
Subunternehmer, der; -s, - (Wirtsch.): *Unternehmer, von dem ein anderer Unternehmer einen Auftrag ausführen läßt.*
Suburbanisation, die; - [engl.-amerik. suburbanization]: *Ausdehnung der Großstädte durch Angliederung von Vororten u. Trabantenstädten;* **Suburbia** [sə'bə:biə], die; - [engl.-amerik. suburbia < lat. suburbia, Pl. von suburbium, aus: sub = nahe bei u. urbs = Stadt] (Fachspr., bes. Soziol.): *Gesamtheit der um die großen Industriestädte wachsenden Trabanten- u. Schlafstädte (in bezug auf ihre äußere Erscheinung u. die für sie typischen Lebensformen);* **suburbikarisch** [zup|urbi'ka:rɪʃ] ⟨Adj.; o. Steig.; nicht adv.⟩ [ital. suburbicario < spätlat. suburbicārius] (kath. Kirche): *vor, um Rom gelegen:* -e Bistümer.
Subvention [zupvɛn'tsjo:n], die; -, -en [spätlat. subventio = Hilfeleistung, zu lat. subvenīre = zu Hilfe kommen] (Wirtsch.): *zweckgebundener, von der öffentlichen Hand gewährter Zuschuß, Staatszuschuß zur Unterstützung bestimmter Wirtschaftszweige, einzelner Unternehmen:* hohe -en erhalten, zahlen, leisten; ⟨Abl.:⟩ **subventionieren** [...tsjo'ni:rən] ⟨sw. V.; hat⟩ (Wirtsch.): *durch Subventionen unterstützen, fördern:* die Landwirtschaft [staatlich] s.; das Brot ist subventioniert; eine staatlich subventionierte *(mit staatlichen Zuschüssen finanzierte)* Forschungsarbeit; ⟨Abl.:⟩ **Subventionierung,** die; -, -en.
Subversion [zupvɛr'zjo:n], die; -, -en [spätlat. subversio, zu lat. subversum, 2. Part. von: subvertere = (um)stürzen] (bildungsspr.): *meist im verborgenen betriebene, auf die Untergrabung, den Umsturz der bestehenden staatlichen Ordnung zielende Tätigkeit:* S. betreiben; er wurde der S. angeklagt; **subversiv** [...'zi:f] ⟨Adj.⟩ [engl. subversive] (bildungsspr.): *Subversion betreffend; umstürzlerisch:* -e Elemente, Pläne, Umtriebe; sich s. betätigen.
sub voce [zup 'vo:tsə; lat., zu: vōx, ↑Vokal] (bildungsspr.): *unter (dem Stichwort, dem Thema);* Abk.: s. v.
Succus: ↑Sucus.
Such-: ~aktion, die; *[großangelegte] organisierte Suche:* eine S. einleiten; ~antrag, der: *Antrag an einen Suchdienst, Nachforschungen über eine vermißte Person anzustellen;* ~anzeige, die: svw. ↑Vermißtenanzeige; ~arbeit, die: *dadurch wurde die S. des Roten Kreuzes erschwert;* ~automatik, die (Elektronik): **1.** svw. ↑Sendersuchlauf. **2.** *(an Bandgeräten) Automatik zum Auffinden bestimmter Stellen von Tonbandaufnahmen;* ~bild, das: svw. ↑Vexierbild; ~bohrung, die: *Bohrung, die der Suche bes. nach Bodenschätzen dient;* ~dienst, der: *Organisation, die sich mit Nachforschungen über den Verbleib vermißter Personen befaßt:* S. des Roten Kreuzes; ~hund, der: svw. ↑Spürhund; ~lauf, der (Elektronik): kurz für ↑Sendersuchlauf; ~liste, die: *(von einem Suchdienst erstellte) Liste vermißter Personen;* vgl. ~mannschaft, die: vgl. ~trupp; ~meldung, die; ~scheinwerfer, der: *beweglich mon-*

tierter, starker Scheinwerfer, dessen man sich bedient, wenn man im Dunkeln nach etw. in der Umgebung sucht; ~trupp, der: *Gruppe von Personen, die eine Suchaktion durchführen.*
Suche ['zu:xə], die; -, -n [mhd. suoche, ahd. in: hüssuacha = Durchsuchung]: **1.** ⟨o. Pl.⟩ *Vorgang, Tätigkeit des Suchens:* eine S. ergebnislos abbrechen; nach drei Tagen gaben sie die S. nach den Verschütteten auf; nach langer, mühevoller, zeitraubender S. fanden wir die verlorene Tasche endlich wieder; er ist auf der S. *(sucht)* nach einem Job, einer Frau, dem Sinn des Lebens; auf die S. gehen, sich auf die S. [nach jmdm., etw.] machen, begeben *(aufbrechen, um jmdn., etw. zu suchen);* jmdn. auf die S. [nach jmdm., etw.] schicken *(jmdn. ausschicken, jmdn., etw. zu suchen).* **2.** (Jägerspr.) *Jagd (bes. auf Niederwild), bei der das Wild von Hunden gesucht u. aufgescheucht wird;* **suchen** ['zu:xn̩] ⟨sw. V.; hat⟩ /vgl. gesucht/ [mhd. suochen, ahd. suohhen]: **1. a)** *(etw. zu finden* (1 a), *wiederzufinden versuchen, darum bemüht sein:* jmdn., etw./nach jmdm., etw. s.; ein Kind fieberhaft, verzweifelt, händeringend, überall s.; sie sucht ihre Brille, ihren Hausschlüssel, ihre Katze; ich gehe ein jetzt s.; den Bahnhof, einen Ort auf einer Landkarte s.; einen Verbrecher polizeilich, steckbrieflich s.; die Polizei sucht noch nach dem Täter, nach Spuren; Pilze, Beeren s. *(sammeln);* die Nummer kann ich mir aus dem Telefonbuch s. (ugs.; *heraussuchen);* solche Leute muß man aber schon s. (ugs.; *solche Leute sind äußerst selten);* ⟨auch o. Obj.:⟩ ich habe überall gesucht; da kannst du lange s. (ugs.; *dein Suchen ist zwecklos);* sich suchend umsehen; mit suchendem Blick; R wer sucht, der findet (nach Matth. 7,7); Ü jmdn. mit den Augen s.; seine Hand suchte im Dunkeln nach dem Lichtschalter *(tastete danach);* er verließ die Heimat, um sein Glück in der Fremde zu s.; * seinesgleichen s. *(nicht zu übertreffen, einmalig sein):* seine Insektensammlung sucht ihresgleichen (Niekisch, Leben 190); * Suchen spielen (landsch.; *Versteck spielen),* **b)** *zu finden* (1 c) *versuchen, darum bemüht sein; gerne haben wollen:* einen Job, eine Wohnung s.; die Polizei sucht noch Zeugen; man sucht dort [nach] Erdöl; s. sucht Kontakt, Anschluß; Am holländischen Devisenmarkt wurde D-Markwährung stark gesucht *(war sie sehr gefragt;* Welt 14. 8. 65, 8); (in Anzeigen:) Verkäuferin gesucht; Bungalow [zu kaufen, zu mieten] gesucht; R da haben sich zwei gesucht und gefunden (ugs.; *die beiden passen gut zueinander);* **c)** *zu finden* (1 d), *zu entdecken, zu erkennen, herauszufinden versuchen, darum bemüht sein:* eine Lösung, einen Ausweg s.; ich suche noch nach dem Fehler in der Rechnung; nach dem Sinn des Lebens, nach der Wahrheit s.; er suchte nach Worten *(strengt sich an, die passenden Worte zu finden);* einen Zusammenhang nach etw. vergeblich *(gibt es nicht);* er sucht *(vermutet, argwöhnt)* hinter allem etwas Schlechtes; die Gründe dafür sind in seiner Vergangenheit zu s. *(liegen in seiner Vergangenheit);* **d)** *sich durch Suchen beschaffen, besorgen, erwerben:* ich suche mir eine Freundin; Ü der angestaute Ärger sucht sich ein Ventil. **2. a)** *(auf etw.) bedacht sein, aussein, etw.) erstreben; zu erreichen versuchen* (oft verblaßt): seinen Vorteil s.; bei jmdm./jmds.) Schutz, Hilfe, Trost, Rat s.; bei etw. Vergessenheit s.; irgendwo Ruhe, Erholung s.; jmds. Gesellschaft, Nähe, Anerkennung s.; ein Abenteuer s.; das Gespräch mit der Jugend; Streit s.; [sein] Recht s. *(einen rechtlichen Anspruch geltend machen);* was sucht denn der Kerl hier? (ugs.; *was will er hier, warum ist er hier?);* * irgendwo etw. [nichts] zu s. haben (ugs.; *irgendwo [nicht] hingehören, [nicht] sein dürfen):* du hast hier überhaupt nichts zu s.; **b)** *auf etw. zu-, irgendwohin streben:* die Pflanzen suchen das Licht; die Küken suchen die Wärme der Henne. **3.** (geh.) *versuchen, trachten, bemüht sein:* jmdm. zu helfen, zu schaden s.; ich versuche mich zu konzentrieren (Jens, Mann 131); **Sucher,** der; -s, - [I: mhd. suochære, ahd. suochari]: **1.** (selten) *jmd., der sucht.* **2.** (Fot.) *optische Einrichtung an Kameras, mit deren Hilfe man vom Objektiv erfaßte Bildausschnitt erkennbar gemacht wird:* durch den S. blicken; ⟨Zus. zu 2:⟩ **Sucherbild,** das: *im Sucher* (2) *sichtbares Bild;* **Sucherei** [zu:xə'raɪ], die; -, -en ⟨Pl. selten⟩ (ugs., oft abwertend): *[dauerndes] Suchen* (1): ich habe die S. allmählich satt; **Sucherkamera,** die; -, -s (Fot.): *Kamera, bei der man zum fotografierende Objekt in einem Sucher* (2) *sieht.*
Sucht [zuxt], die; -, Süchte ['zʏçtə; mhd., ahd. suht = Krankheit, zu ↑siechen]: **1.** *krankhafter Zustand der Abhän-*

gigkeit von einem bestimmten Genuß- od. Rauschmittel o.ä.: die S. nach Alkohol, Nikotin, Zigaretten, Opium; eine S. bekämpfen; an einer S. leiden; jmdn. von einer S. heilen; das Tablettenschlucken ist bei ihr zur S. geworden. **2.** *übersteigertes Verlangen nach etw., etw. zu tun; Manie* (1): seine S. nach Abenteuern, Vergnügungen, alles zu kritisieren; ihn trieb die S. nach [immer mehr] Geld, nach Erfolg; eine krankhafte S., von sich reden zu machen (Winckler, Bomberg 144). **3.** (veraltet) *Krankheit:* die fallende S. *(Epilepsie).*

sucht-, Sucht-: ~**gefahr,** die: *Gefahr, daß eine Sucht* (1) *entsteht,* dazu: ~**gefährdet** ⟨Adj.; nicht adv.⟩; ~**gift,** das: vgl. ~mittel; ~**krank** ⟨Adj.; o. Steig.; nicht adv.⟩: *an einer Sucht* (1) *leidend;* ~**krankheit,** die: *in einer Sucht* (1) *bestehende Krankheit;* ~**mittel,** das: *Mittel, das süchtig* (1) *macht.* **süchtig** ['zʏçtɪç] ⟨Adj.⟩ [mhd. sühtec, ahd. suhtig = krank]: **1.** ⟨nicht adv.⟩ *an einer Sucht* (1) *leidend:* eine -e Krankenschwester; s. [nach etw.] sein, werden. **2.** *ein übersteigertes Verlangen, eine Sucht* (2) *habend; von einem übersteigerten Verlangen, einer Sucht* (2) *zeugend; versessen; begierig:* ihre fast -e Lernbegier; ein nach Sensationen -es Publikum; Übrigens war sie s. nach Aufrichtigkeit (Chr. Wolf, Nachdenken 219); ⟨subst.:⟩ **Süchtige,** der u. die; -n, -n ⟨Dekl. ↑Abgeordnete⟩: *jmd., der süchtig* (1) *ist;* ⟨Abl.:⟩ **Süchtigkeit,** die; -: *das Süchtigsein.*

Suchung, die; -, -en [spätmhd. suochunge = Suche] (selten): *Haussuchung, Durchsuchung.*

suckeln ['zʊkln] ⟨sw. V.; hat⟩ [Intensivbildung zu ↑saugen] (landsch.): **a)** *in rasch aufeinanderfolgenden, kurzen Zügen saugen:* das Kind suckelt an seiner Flasche; er suckelte an seiner Pfeife; **b)** *suckelnd* (a) *trinken:* Limonade s.

Sucre ['sukre], der; -, - [span. sucre, nach dem südamerik. General u. Politiker A. J. de Sucre y de Alcalá (1795–1830), dem ersten Präsidenten Boliviens]: *Währungseinheit in Ecuador* (1 Sucre = 100 Centavos).

Sucus ['zuːkʊs], der; -, ...ci [...t͡si], (Fachspr.:) **Succus** ['zʊkʊs], der; -, Succi ['zʊkt͡si; lat. sŭc(c)us, zu: sūgere = saugen] (Pharm.): *zu Heilzwecken verwendeter Pflanzensaft.*

Sud [zuːt], der; -[e]s, -e [mhd. sut, zu ↑sieden]: **a)** *Flüssigkeit, in der etw. gekocht wurde:* den S. abgießen, zu einer Soße andicken; den Braten aus dem S. *(Bratensaft)* herausnehmen; **b)** (meist Fachspr.) *Flüssigkeit, in der etw. ausgekocht wurde, Abkochung; Dekokt:* ein S. aus Kamillenblüten.

Süd [zyːt], der; -[e]s, -e [mhd. süd = Süd(wind), zu mniederl. suut = im, nach Süden; H. u., viell. eigtl. = nach oben (= in der Richtung der aufsteigenden Sonnenbahn)] (Ggs.: Nord): **1.** ⟨o. Pl.; unflekt.; o. Art.⟩ **a)** (bes. Seemannsspr., Met.) svw. ↑Süden (1) (gewöhnlich in Verbindung mit einer Präp.): nach S.; der Wind kommt aus/von S.; der Konflikt zwischen Nord und S. *(der Nord-Süd-Konflikt);* **b)** vgl. Nord (1 b); Abk.: S **2.** ⟨Pl. selten⟩ (Seemannsspr., dichter.) svw. ↑Südwind: es wehte ein lauer S.

süd-, Süd-: ~**deutsch** ⟨Adj.⟩: vgl. norddeutsch; ~**fenster,** das: vgl. Nordfenster; ~**flanke,** die: vgl. Nordflanke; ~**flügel,** der: vgl. Ostflügel; ~**frucht,** die ⟨meist Pl.⟩: *aus tropischen od. subtropischen Gebieten stammende eßbare Frucht:* Bananen, Apfelsinen und andere Südfrüchte, dazu: ~**früchtenhändler,** der (österr.): *jmd., der Südfrüchte verkauft,* ~**früchtenhandlung,** die (österr.): *Geschäft, Laden, in dem Südfrüchte verkauft werden;* ~**grenze,** die: vgl. Nordgrenze; ~**halbkugel,** die: vgl. Nordhalbkugel; ~**hang,** der: vgl. Nordhang; ~**küste,** die; ~**land,** das: vgl. Nordland, dazu: ~**länder** [-lɛndɐ], der; -s, -, ~**länderin,** die; -, -nen, ~**ländisch** [-lɛndɪʃ] ⟨Adj.⟩: vgl. das ⟨Pl. -lichter⟩ vgl. Nordlicht (1); ~**ost** ↑S⟩; ~**nordost,** Abk.: SO; ~**osten** [-'-'-]: vgl. Nordosten; Abk.: SO; ~**östlich** [-'--]: vgl. nordöstlich; ~**ostwind** ↑S⟩; ~wind; ~**pol,** der: vgl. Nordpol; ~**polarland,** das [---'--], das: vgl. Nordpolarland od. ~**polexpedition,** die: vgl. Nordpolexpedition; ~**punkt,** der (Geogr.): vgl. Nordpunkt; ~**rand,** der: vgl. Nordrand; ~**seeinsulaner,** der: *Bewohner einer Südseeinsel;* ~**seite,** die: vgl. Nordseite, dazu: ~**seitig** ⟨Adj.; o. Steig.; nicht präd.⟩: vgl. nordseitig; ~**spitze,** die: vgl. Nordspitze; ~**südost** [-'-'-], der: vgl. Nordnordost; Abk.: SSO; ~**südosten** [-'-'--]: vgl. Nordnordosten; Abk.: SSO; ~**südwest** [--'-], der: vgl. Nordnordwest; Abk.: SSW; ~**südwesten** [--'--]: vgl. Nordnordwesten; Abk.: SSW; ~**teil,** der: vgl. Ostteil; ~**ufer,** das: vgl. Nordufer; ~**wand,** die: vgl. Nordwand; ~**wärts** ⟨Adv.⟩ [↑-wärts]: vgl. nordwärts; ~**wein,** der: *aus einem südlichen Gebiet stammender* oft sehr schwerer, süßer Dessertwein; ~**west** [-'-], der: vgl. Nordwest; Abk.: SW; ~**westen** [-'--], der: vgl. Nordwesten; Abk.: SW; ~**wester** [-'vɛstɐ], der; -s, - [die Kopfbedeckung wird bei stürmischem Wetter, wie es bes. die Südwestwinde bringen, getragen]: *(von Seeleuten getragene) hutartige Kopfbedeckung aus einem wasserabweisenden Material mit einer breiten, weit nach unten gezogenen Krempe, die hinten bis über den Nacken reicht u. vorn hochgeschlagen wird;* ~**westlich** [-'--]: vgl. nordwestlich; ~**westwind** [-'--], der: vgl. ~wind; ~**wind,** der: *aus Süden wehender Wind;* ~**zimmer,** das: vgl. Nordzimmer.

Sudation [zuda'tsi̯oːn], die; - [lat. sūdātio, zu: sūdāre = schwitzen] (Med.): *das Schwitzen;* **Sudatorium** [zuda'toːri̯ʊm], das; -s, ...ien [...i̯ən; lat. sūdātōrium] (Med.): *Schwitzbad.*

Sudel ['zuːdl], der; -s, - [zu mniederl. sudde = Sumpf]: **1.** (schweiz.) *Kladde* (2). **2.** (landsch.) **a)** ⟨o. Pl.⟩ *Schmutz;* **b)** *Pfütze.*

Sudel-: ~**arbeit,** die (ugs. abwertend): svw. ↑Pfuscharbeit; ~**buch,** das (landsch.): vgl. ~heft; ~**heft,** das (landsch.): svw. ↑Kladde (1 a); ~**koch,** der (landsch.): *schlechter Koch;* ~**wetter,** das (landsch.): *unfreundliches nasses Wetter.* **Sudelei** [zuːdə'laɪ], die; -, -en (ugs. abwertend): **1.** *das Sudeln* (1); *Gesudel.* **2.** *liederlich ausgeführte Arbeit; Schlamperei;* **Sudeler:** ↑Sudler; **sudelig, sudlig** ['zuːd(ə)lɪç] ⟨Adj.⟩ (ugs. abwertend): *nachlässig, liederlich, schlampig [ausgeführt], gesudelt* (2, 3): eine -e Arbeit; s. schreiben, **sudeln** ['zuːdln] ⟨sw. V.; hat⟩ [spätmhd. sudelen, verw. mit ↑Sudel] (ugs. abwertend): **1.** *mit etw. Flüssigem, Breiigem, Nassem so umgehen, daß Schmutz entsteht, Dinge beschmutzt werden:* das Kind hat beim Essen gesudelt. **2.** *oberflächlich u. unsauber schreiben, schmieren,* (3 a): im Schulheft s. **3.** *liederlich arbeiten, pfuschen.*

Süden ['zyːdn], der; -s [spätmhd. süden (vom Mniederl. lautl. beeinflußt), mhd. süden, sunden, ahd. sundan]: **1.** ⟨meist o. Art.⟩ *Himmelsrichtung, in der die Sonne am Mittag ihren höchsten Stand erreicht* (gewöhnlich in Verbindung mit einer Präp.; Ggs.: Norden): der Wind kommt von S.; Abk.: S **2. a)** *gegen Süden* (1), *im Süden gelegener Bereich, Teil (eines Landes, Gebiets, einer Stadt o.ä.):* im S. Frankreichs; **b)** *das Gebiet der südlichen Länder, der südliche Bereich der Erde, bes. Südeuropa:* wir fahren in den Ferien in den S.

Südhaus, das; -es, -häuser [zu ↑Sud]: *Gebäude[teil] einer Brauerei, in dem die Bierwürze bereitet wird.*

Sudler, Sudeler ['zuːd(ə)lɐ], der; -s, - (ugs. abwertend): *jmd., der sudelt.*

südlich ['zyːtlɪç] [mniederl. sutlich, mniederl. zuydelik]: **I.** ⟨Adj.⟩ (Ggs.: nördlich): **1.** *im Süden* (1) *gelegen:* die südlichste Stadt Europas; das -e Afrika *(der südliche Teil Afrikas);* am südlichen Himmel *(am Himmel in Südrichtung);* das ist schon sehr weit s.; ⟨in Verbindung mit „von“:⟩ s. von Sizilien. **2. a)** *nach Süden* (1) *gerichtet, dem Süden zugewandt;* in -er Richtung; **b)** *aus Süden* (1) *kommend;* -e Winde. **3. a)** ⟨o. Steig.⟩ *zum Süden* (2 b) *gehörend, aus ihm stammend:* die -en Länder, Völker; ein -es Klima; **b)** *für den Süden* (2 b), *seine Bewohner charakteristisch:* sein -es Temperament. **II.** ⟨Präp. mit Gen.⟩ *südlich von; weiter im, nach Süden [gelegen] als* (Ggs.: nördlich): s. des Flusses; s. Kölns (selten: südlich von Köln).

sudlig: ↑sudelig.

Sudor ['zuːdɔr, auch: ...doːɐ̯], der; -s [lat. sūdor] (Med.): *Schweiß.*

Sudpfanne, die; -, -n (früher): *flache Wanne o.ä. aus Blech zum Erhitzen von Flüssigkeiten (z.B. beim Salzsieden).*

Suff [zʊf], der; -[e]s [zu ↑saufen (salopp)]: **1.** *Betrunkenheit:* nur noch im S. die Welt ertragen können; ... weil er im S. gestohlen hatte (Grass, Hundejahre 283). **2. a)** *Trunksucht:* den S. verfallen sein; den S. ergeben; *(er trinkt heimlich);* **b)** *das Trinken von Alkohol in großen Mengen:* zu viele Zigaretten, zuviel S. (Simmel, Stoff 32); **Süffel** [zʏfl], der; -s, - (landsch.): *Trinker, Säufer;* **suffeln** ['zʊfln] ⟨sw. V.; hat⟩ (österr. ugs.): svw. ↑süffeln; **süffeln** ['zʏfln] ⟨sw. V.; hat⟩ (ugs.): *(bes. alkoholisches Getränk) genüßlich trinken;* **b)** *trinken* (3 a): er ist süffelt gern; **süffig** ['zʏfɪç] ⟨Adj.⟩ (ugs.): *(bes. von Wein) angenehm schmeckend u. gut trinkbar:* -es Bier; dazu: **Süffigkeit,** die; -.

suffigieren [zʊfi'giːrən] ⟨sw. V.; hat⟩ [zu lat. suffigere, eigtl. = unten anheften] (Sprachw.): *mit einem Suffix versehen*

⟨meist im 2. Part.⟩: eine suffigierte Form; ⟨Abl.:⟩ **Suffigie-rung,** die; -, -en (Sprachw.).
Süffisance [zyfi'zã:s], die; - [frz. suffisance] (bildungsspr.): *süffisantes Wesen, süffisante Art:* er grinste mich mit unverschämter S. an; **süffisant** [zyfi'zant] ⟨Adj.; -er, -este⟩ [frz. suffisant, eigtl. = (sich selbst) genügend, 1. Part. von: suffire = genügen < lat. sufficere] (bildungsspr. abwertend): *ein Gefühl von [geistiger] Überlegenheit genüßlich zur Schau tragend, selbstgefällig, spöttisch-überheblich:* mit -er Miene, mit -em Gesicht; s. lächeln; **Süffisanz** [zyfi-'zants], die; - (bildungsspr.): svw. ↑Süffisance.
Suffix [zʊ'fiks], das; -es, -e [zu lat. suffixum, 2. Part. von: suffigere, ↑suffigieren] (Sprachw.): *an ein Wort, einen Wortstamm angehängte Ableitungssilbe; Nachsilbe* (z. B. -ung, -heit, -chen); **suffixal** [zʊfi'ksa:l] ⟨Adj.; o. Steig.⟩ (Sprachw.): *mit Hilfe eines Suffixes gebildet:* -e Ableitungen; **suffixoid** [zʊfɪkso'i:t] ⟨Adj.; o. Steig.⟩ (Sprachw.): *einem Suffix ähnlich;* **Suffixoid** [-], das; -[e]s, -e [zu griech. -oeidēs =' ähnlich] (Sprachw.): svw. ↑Halbsuffix.
suffizient [zʊfi'tsiɛnt] ⟨Adj.; o. Steig.⟩ [lat. sufficiēns (Gen.: sufficientis), adj. 1. Part. von: sufficere, ↑suffisant] (Ggs.: insuffizient): **1.** (bildungsspr. selten) *aus-, zureichend.* **2.** (Med.) *(von der Funktion, Leistungsfähigkeit eines Organs) ausreichend;* **Suffizienz** [...'tsiɛnts], die; -, -en [spätlat. sufficientia] (Ggs.: Insuffizienz): **1.** ⟨Pl. selten⟩ (bildungsspr.) *Zulänglichkeit, Können.* **2.** (Med.) *ausreichende Funktionstüchtigkeit, Leistungsfähigkeit (eines Organs).*
Süffler ['zyflɐ], der; -s, - [zu ↑süffeln (landsch.): *jmd., der gern u. viel trinkt;* **Süffling** ['zyflɪŋ], der; -s, -e (landsch. selten): svw. ↑Süffler.
suffocato [zufo'ka:to; ital. suffocato < lat. suffōcātum, 2. Part. von: suffocāre = ersticken] (Musik) *gedämpft.*
Suffragan [zʊfra'ga:n], der; -s, -e [mlat. suffraganeus, zu spätlat. suffragium = Hilfe < lat. suffrāgium = Stimmrecht] (kath. Kirche): *einem Erzbischof unterstellter, einer Diözese vorstehender Bischof;* **Suffragette** [zʊfra'gɛtə], die; -, -n [(frz. suffragette <) engl. suffragette, zu: suffrage = (Wahl)stimme < lat. suffrāgium, ↑Suffragan] **a)** *radikale Frauenrechtlerin in Großbritannien vor 1914;* **b)** (veraltend abwertend) *Frauenrechtlerin.*
Suffusion [zʊfu'zjo:n], die; -, -en [lat. suffūsio] (Med.): *größerer, flächiger, unscharf begrenzter Bluterguß.*
Sufi ['zu:fi], der; -[s], -s [arab. ṣūfī, zu: ṣūf = grober Wollstoff, nach der Kleidung]: *muslimischer Mystiker, der sich zum Sufismus bekennt;* **Sufismus** [zu'fɪsmʊs], der; -: *mystische Richtung innerhalb des Islams;* **Sufist** [zu'fɪst], der; -en, -en: *Sufi;* ⟨Abl.:⟩ **sufjistisch** ⟨Adj.; o. Steig.⟩.
suggerieren [zʊge'ri:rən] ⟨sw. V.; hat⟩ [lat. suggerere = eingeben, einflüstern] (bildungsspr.): **1.** *jmdm. etw. [ohne daß dies dem Betroffenen bewußt wird] einreden od. auf andere Weise eingeben [um dadurch die Meinung, das Bewußtsein, das Befinden, das Verhalten des Betreffenden zu beeinflussen]; einflüstern* (2): jmdm. eine Idee, eine Vorstellung s.; jmdm. ein Bedürfnis [künstlich] s. **2.** *darauf abzielen, einen bestimmten [den Tatsachen nicht entsprechenden] Eindruck entstehen zu lassen, einen an die Existenz von etw. [gar nicht Vorhandenem] glauben zu lassen:* die vielen Fachtermini sollen Wissenschaftlichkeit s.; **suggestibel** [zʊges'ti:bl] ⟨Adj.; ...bler, -ste; nicht adv.⟩ [frz. suggestible] (bildungsspr.): *durch Suggestion [leicht] beeinflußbar:* suggestible Zeugen; ⟨Abl.:⟩ **Suggestibilität** [...tibili'tɛ:t], die; - (bildungsspr.): *das Suggestibelsein;* **Suggestion** [...'tjo:n], die; -, -en [(frz. suggestion <) (spät)lat. suggestio = Eingebung, Einflüsterung] (bildungsspr.): **1. a)** ⟨o. Pl.⟩ *Beeinflussung eines Menschen [mit dem Ziel, den Betreffenden zu einem bestimmten Verhalten zu veranlassen]:* Placeboeffekt beruht auf S.; jmdn. durch S. zu etw. veranlassen; jmds. Meinung durch S., auf dem Wege der S. manipulieren; **b)** *etw., was jmdm. suggeriert wird:* en erliegen. **2.** ⟨o. Pl.⟩ *suggestive* (2) *Wirkung, Kraft:* von seinen Fotos geht eine ungeheure S. aus; sie erlag der S. seiner Worte.
Suggestions-: ~**behandlung,** die; svw. ↑~therapie; ~**kraft,** die (bildungsspr.): *suggestive Kraft;* ~**therapie,** die: *Behandlung körperlicher od. seelischer Störungen durch suggestive Beeinflussung.*
suggestiv [zʊges'ti:f] ⟨Adj.⟩ [wohl nach engl. suggestive, frz. suggestif] (bildungsspr.): **a)** *darauf abzielend, jmdm. etw. zu suggerieren; auf Suggestion* (1 a) *beruhend:* die suggestive Wirkung der Werbung; eine -e Frage *(Suggestivfrage);* eine s. gestellte Frage; **b)** *eine starke psychische, emotionale*

Wirkung ausübend; einen anderen Menschen [stark] beeinflussend: ein -er Blick; von seiner Person, von dem Foto geht eine -e Wirkung aus; s. *(beschwörend)* sprechen.
Suggestiv-: ~**frage,** die (bildungsspr.): *Frage, die so gestellt ist, daß eine bestimmte Antwort besonders naheliegt;* ~**kraft,** die (bildungsspr.): *suggestive Kraft;* ~**werbung,** die (Fachspr.): *Werbung, die ein eigentlich nicht vorhandenes Bedürfnis suggeriert, um so Kaufanreize zu schaffen;* ~**wirkung,** die (bildungsspr.): vgl. ~kraft.
Sugillation [zugil:a'tsjo:n], die; -, -en [lat. sūgillātio (Med.): *starker, flächiger Bluterguß.*
Suhle ['zu:lə], die; -, -n [rückgeb. aus ↑suhlen] (bes. Jägerspr.): *kleiner Tümpel, schlammige, morastige Stelle im Boden (bes. eine, an der sich regelmäßig Tiere einstellen, um sich zu suhlen):* die Sauen kommen zur S.; **suhlen** ['zu:lən], sich ⟨sw. V.; hat⟩ [spätmhd. süln, suln, ahd. sullen] (bes. Jägerspr.): *(vom Rot- u. Schwarzwild) sich im Schlamm, in einer Suhle wälzen:* die [Wild]schweine suhlen sich im Schlamm; Ü er suhlt sich im Sexual- und Fäkaljargon (MM 6. 6. 73, 38).
sühnbar ['zy:nba:ɐ̯] ⟨Adj.; o. Steig.; nicht adv.⟩: *so beschaffen, daß es gesühnt werden kann:* ein kaum mehr -es Verbrechen; **Sühne** ['zy:nə], die; -, -n ⟨Pl. selten⟩ [mhd. süene, suone, ahd. suona] (geh.): *etw., was jmd. auf sich nimmt, was jmd. tut, um ein begangenes Unrecht, eine Schuld zu sühnen* (a); *Buße:* S. [für etw.] leisten; jmdm. eine S. auferlegen; eine S. auf sich nehmen; [von jmdm.] S. verlangen, erhalten; jmdm. S. [für etw.] anbieten, geben; der Verbrechen fand seine S.
Sühne-: ~**altar,** der: *Altar, auf dem ein Sühneopfer dargebracht wird;* ~**geld,** das (veraltet): *als Schadenersatz gezahltes Geld;* ~**maßnahme,** die: *Maßnahme zur Sühnung eines Unrechts;* ~**opfer,** das (Rel.): *als Sühne für eine begangene Sünde dargebrachtes Opfer;* ~**termin,** der (jur.): vgl. ~**verfahren;** ~**tod,** der (jur.): *Tod, durch den jmd. ein Unrecht, eine Sünde sühnt* (a); ~**verfahren,** das (jur.): *dem gerichtlichen Verfahren vorausgehendes Verfahren, in dem versucht wird, eine gütliche Einigung zwischen den Parteien herbeizuführen;* ~**versuch,** der (jur.): vgl. ~verfahren.
sühnen ['zy:nən] ⟨sw. V.; hat⟩ [mhd. süenen, ahd. suonan] (geh.): **a)** *eine Schuld abbüßen, für ein begangenes Unrecht eine Strafe, eine Buße auf sich nehmen:* eine Schuld, ein Verbrechen, eine Sünde s.; er hat seine Tat/für seine Tat mit dem Leben, mit dem Tode gesühnt; **b)** (selten) *ein begangenes Unrecht bestrafen, um es den Schuldigen sühnen* (a) *zu lassen:* Die Gerichte hätten jetzt den größten Teil der NS-Verbrechen gesühnt (Spiegel 35, 1978, 32); **Sühn-opfer,** das; -s, - (Rel.): svw. ↑Sühneopfer; **Sühnung,** die; -, -en ⟨Pl. selten⟩ (geh.): *das Sühnen.*
sui generis [zui 'gɛnerɪs] ⟨als nachgestelltes Attribut⟩ [lat. = seiner eigenen Art] (bildungsspr.): *nur durch sich selbst eine Klasse bildend; einzig, besonders, [von] eigener Art.*
Suite ['svi:t(ə), auch: 'sɥi:tə], die; -, -n [frz. suite, eigtl. = Folge, zu: suivre < lat. sequi = folgen]: **1.** ¹*Flucht* (2) *von Gemächern, [luxuriösen] Räumen, bes. Zimmerflucht in einem Hotel:* eine S. bewohnen, mieten. **2.** (Musik) *aus einer Folge von in sich geschlossenen, nur lose verbundenen Sätzen (oft Tänzen) bestehende Komposition.* **3.** (veraltet) *Gefolge einer hochgestellten Persönlichkeit:* der Herzog mit seiner S. Vgl. à la suite, en suite.
Suiten- (Suite 2): ~**form,** die (Musik): *musikalische Form der Suite;* ~**komposition,** die; ~**satz,** der (Musik): *Satz einer Suite.*
Suitier [svi'tje:, sɥi'tje:], der; -s, -s [französierende Bildung zu ↑Suite in studentenspr. Bed. „Posse, Streich"] (veraltet): **a)** *lustiger Bursche, Possenreißer;* **b)** *Schürzenjäger.*
Suizid [zui'tsi:t], der; -[e]s, -e [spätlat. su- = seiner u. caedere (in Zus. -cidere) = töten, eigtl. = das Töten seiner selbst] (geh.; Fachspr.): svw. ↑Selbstmord.
suizjd-, Suizid- (bildungsspr.): ~**absicht,** die; ~**drohung,** die; ~**gefährdet** ⟨Adj.; nicht adv.⟩; ~**versuch,** der.
suizidal [zuitsi'da:l] ⟨Adj.; o. Steig.⟩ (bildungsspr., Fachspr.): **a)** *den Suizid betreffend, zum Suizid neigend:* -e Patienten; s. gefährdete Personen; **b)** (selten) *durch Suizid [erfolgt]:* -e Todesfälle; ⟨Abl.:⟩ **Suizidalität** [...dali'tɛ:t], die; - (bildungsspr., Fachspr.): *Neigung zum Suizid;* **Suizidant** [...'dant], die; -en, -en (bildungsspr., Fachspr.): *jmd., der einen Suizid begeht od. einen Selbstmordversuch unternimmt.*
Sujet [zy'ʒe:, frz.: sy'ʒɛ], das; -s, -s [frz. sujet < spätlat.

subiectum, ↑Subjekt] (bildungsspr.): *Gegenstand, Motiv* (3), *Thema einer [künstlerischen] Gestaltung:* ein interessantes, schwieriges, alltägliches S.; das ist kein geeignetes S. für einen Film; ein S. gestalten, aufgreifen, wählen.
Suk, Souk [zuːk], der; -[s], -s [arab. sūq]: *Basar* (1).
Sukkade [zʊˈkaːdə], die; -, -n [aus dem Roman., vgl. ital. zuccata = kandierter Kürbis, zu: zucca = Kürbis]: *kandierte Schale von Zitrusfrüchten.*
Sukkubus [ˈzʊkubʊs], der; -, ...kuben [zuˈkuːbn̩; mlat. succubus, geb. nach lat. incubus (↑Inkubus) zu spätlat. succuba = Beischläferin]: *(im ma. Volksglauben) weiblicher Dämon, der einen Mann im Schlaf heimsucht u. mit dem Schlafenden geschlechtlich verkehrt.*
sukkulent [zʊkuˈlɛnt] ⟨Adj.; -er, -este; nicht adv.⟩ [1: spätlat. succulentus, zu lat. succus, ↑Sucus]: **1.** (Bot.) *(von pflanzlichen Organen) saftreich u. fleischig.* **2.** (Anat.) *(von Geweben) flüssigkeitsreich;* **Sukkulente** [...tə], die; -, -n ⟨meist Pl.⟩ (Bot.): svw. ↑Fettpflanze; **Sukkulenz** [...ts̩], die; - (Bot., Anat.): *sukkulente Beschaffenheit.*
Sukkurs [zʊˈkʊrs], der; -es, -e [zu lat. succursum, 2. Part. von: succurrere = helfen] (bes. Milit. veraltet): **a)** *Hilfe, Unterstützung, Verstärkung;* **b)** *Gruppe von Personen, Einheit, die als Verstärkung, zur Unterstützung eingesetzt ist.*
sukzedieren [zʊkts̯eˈdiːrən] ⟨sw. V.; hat⟩ [lat. succēdere] (veraltet): *nachfolgen, in jmds. Rechte eintreten;* **Sukzession** [zʊkts̯eˈsi̯oːn], die; -, -en [lat. successio = Nachfolge, zu: successum, 2. Part. von: succēdere, ↑sukzedieren]: **1.** *Thronfolge, Erbfolge.* **2.** (jur.) *Rechtsnachfolge.* **3.** **apostolische S.* (kath. Rel.; *die nach katholischer Lehre die Fortführung der Nachfolge der Apostel darstellende Amtsnachfolge der Priester).* **4.** (Ökologie) *zeitliche Aufeinanderfolge der an einem Standort einander ablösenden Pflanzen- u./od. Tiergesellschaften;* ⟨Zus. zu 1:⟩ **Sukzessionskrieg**, der: svw. ↑Erbfolgekrieg; **Sukzessionsstaat**, der ⟨meist Pl.⟩: svw. ↑Nachfolgestaat; **sukzessiv** [zʊkts̯eˈsiːf] ⟨Adj.; o. Steig.⟩ [spätlat. successivus = nachfolgend] (bildungsspr.): *allmählich, nach u. nach, schrittweise [eintretend, erfolgend, vor sich gehend];* eine -e Veränderung, Verbesserung; der -e Abbau von Zöllen; sich s. anpassen; **sukzessive** [...ˈsiːvə] ⟨Adv.⟩ [mlat. successive] (bildungsspr.): svw. ↑sukzessiv; **Sukzessor** [...ˈtsɛsor, auch: ...soːr], der; -s, -en [...ˈsoːrən, lat. successor] (veraltet): *[Rechts]nachfolger.*
sul [zʊl; ital. sul, sua su = auf u. il = der] (Musik): *auf der, auf dem* (z. B. sul A = auf der A-Saite).
Sulfat [zʊlˈfaːt], das; -[e]s, -e [zu ↑Sulfur] (Chemie): *Salz der Schwefelsäure;* **Sulfid** [zʊlˈfiːt], das; -[e]s, -e (Chemie): *salzartige Verbindung des Schwefelwasserstoffs;* ⟨Abl.:⟩ **sulfidisch** ⟨Adj.; o. Steig.⟩ (Chemie): *Schwefel enthaltend:* -e Erze; ⟨Zus.:⟩ **Sulfidmineral**, das: *als Mineral vorkommende, sauerstofffreie Verbindung eines Metalls bes. mit Schwefel;* **Sulfit** [zʊlˈfiːt, auch: ...fɪt], das; -[e]s, -e (Chemie): *Salz der schwefligen Säure.*
Sülfmeister [ˈzʏlf-], der; -s, - [1: mniederd. sülfmēster, wohl zu mniederd. sülf = selbst, eigtl. wohl = jmd., „selbst“ Salz sieden darf; 2: zu mniederd. sülfern = sudeln (3)]: **1.** (veraltet) *Besitzer, Aufseher einer Saline.* **2.** (nordd. veraltend) svw. ↑Pfuscher.
Sulfonamid [zʊlfonaˈmiːt], das; -[e]s, -e ⟨meist Pl.⟩ [aus: Sulfon(säure) = organische Schwefelverbindung u. ↑Amid] (Pharm.): *antibakteriell wirksames (chemotherapeutisches) Arzneimittel;* **sulfonieren** [...ˈniːrən] ⟨sw. V.; hat⟩ (Chemie): *bei organischen Verbindungen eine Reaktion mit einer Schwefelverbindung herbeiführen;* ⟨Abl.:⟩ **Sulfonierung**, die; -, -en; **Sulfur** [ˈzʊlfur, auch: ...fuːɐ̯], das; -s [lat. sulfur]: *lat. Bez. für* ↑*Schwefel* (chem. Zeichen: S); ⟨Abl.:⟩ **sulfurieren** [zʊlfuˈriːrən] ⟨sw. V.; hat⟩: svw. ↑sulfonieren.
Sulky [ˈzʊlki, ˈzalki, engl.: ˈsʌlkɪ], das; -s, -s [engl.-amerik. sulky; H. u.] (Pferdesport): *bei Trabrennen verwendetes zweirädriges Gefährt.*
Süll [zyl], der; -[e]s, -e [mniederd. sille, sulle, verw. mit ↑Schwelle]: **a)** (nordd., Seemannsspr.) *[hohe] Türschwelle;* **b)** (Seemannsspr.) *Einfassung einer Luke an Deck eines Schiffes (als Schutz gegen das Eindringen von Wasser);* **c)** svw. ↑Süllbord; ⟨Zus.:⟩ **Süllbord**, das, **Süllrand**, der (Seemannsspr.): *Einfassung des Cockpits, der Plicht eines Bootes (als Schutz gegen das Eindringen von Wasser).*
Sultan [ˈzʊltaːn], der; -s, -e [arab. sulṭān = Herrscher]: **a)** ⟨o. Pl.⟩ *Titel islamischer Herrscher;* **b)** *Träger des Titels Sultan* (a); **Sultanat** [zʊltaˈnaːt], das; -[e]s, -e [1. *Herrschaftsgebiet eines Sultans.* **2.** *Herrschaft eines Sultans;* **Sultanin** [zʊltaˈnɪn],

die; -, -nen: *Frau eines Sultans;* **Sultanine** [zʊltaˈniːnə], die; -, -n [eigtl. wohl = „fürstliche“ Rosine, nach der Größe]: *große, helle, kernlose Rosine.*
Sulz [zʊlts], die; -, -en (südd., österr., schweiz.): *Sülze* (1).
Sülz-: ~**gericht**, das: zu *Sülze* (1 a); ~**kotelett**, das: *Kotelett in Sülze* (1 b); ~**wurst**, die: *in einen Darm gefüllte Sülze* (1 a). **Sulze** [ˈzʊltsə], die; -, -n: **1.** (südd., österr., schweiz.) ↑Sülze (1). **2.** (Jägerspr.) svw. ↑Sülze (2); **Sülze** [ˈzʏltsə], die; -, -n [mhd. (md.) sülze, sulz(e), ahd. sulza, sulcia = Salzwasser, Gallert, zu ↑Salz]: **1. a)** *aus kleinen Stückchen Fleisch, Fisch o. ä. in Aspik bestehende Speise:* eine Scheibe S.; eine Schüssel mit S.; Schweinshaxen zu S. verarbeiten; **b)** svw. ↑Aspik: Krabben in S. **2.** (Jägerspr.) *Salzlecke;* **sulzen** [ˈzʊltsn̩] ⟨sw. V.; hat⟩ (südd., österr., schweiz.): svw. ↑sülzen (1); **sülzen** [ˈzʏltsn̩] ⟨sw. V.; hat⟩ [1: spätmhd. sülzen]: **1.** *zu Sülze* (1 b) *verarbeiten:* gesülzter Schweinskopf; **b)** *zu Sülze* (1 a) *erstarren:* etw. s. lassen. **2.** (landsch. salopp) svw. ↑quatschen (1, 2): der sülzt schon mindestens zwei Stunden; **sulzig** [ˈzʊltsɪç] ⟨Adj.⟩ (selten): **a)** *gallertig, gallertartig:* eine -e Masse; **b)** *(von Schnee) angeschmolzen u. breiig;* **Sulzknie**, das; -s, - (landsch.): svw. ↑Wackelknie; **Sülzschnee**, der; -s: *angeschmolzener u. breiiger Altschnee.*
Sumach [ˈzuːmax], der; -[e]s, -e [mhd. sumach < arab. summāq]: *im Mittelmeergebiet, in Nordamerika u. z. T. in Asien in mehreren Arten vorkommender Baum od. Strauch mit kleinen, trockenen Steinfrüchten u. [gefiederten] Blättern, die zusammen mit den jungen Trieben zum Gerben von Saffianleder verwendet werden; Rhus;* ⟨Zus.:⟩ **Sumachgewächs**, das; -es, -e ⟨meist Pl.⟩ (Bot.): *in den Tropen u. Subtropen verbreitete Pflanzenfamilie, deren verschiedene Arten Obst, Gewürze, Harz, Gerbstoffe od. Holz liefern.*
summ! [zʊm] ⟨Interj.⟩: lautm. für das Geräusch fliegender Insekten, bes. Bienen: s., s., s., Bienchen, summ herum!
Summa [ˈzʊma], das; -, -, Summen [lat. summa, eigtl. = oberste Zahl] *als Ergebnis einer von unten nach oben ausgeführten Addition], zu: summus = oberster, höchster]: **1.** (veraltet) *Summe* (1). ⟨Abk.:⟩ Sa.; vgl. in summa. **2.** (MA.) *auf der scholastischen Methode aufbauende, systematische Gesamtdarstellung eines Wissensstoffes (bes. der Theologie u. der Philosophie);* **summa cum laude** = [kʊm ˈlau̯də; lat. = mit höchstem Lob]: *mit Auszeichnung (bestes Prädikat bei der Doktorprüfung);* **Summand** [zʊˈmant], der; -en, -en [lat. (numerus) summandus, Gerundivum von: summāre, ↑summieren] (Math.): *Zahl, die hinzuzuzählen ist, addiert wird; Addend;* **summarisch** [zʊˈmaːrɪʃ] ⟨Adj.⟩ [mlat. summarius]: *mehreres gerafft zusammenfassend [u. dabei wichtige Einzelheiten außer acht lassend]:* ein -er Überblick; sehr -e Darstellung; s. verfahren; Einwände s. abtun; -e werfen; **Summarium** [zʊˈmaːri̯ʊm], das; -s, ...ien [...jən; 1: spätmhd. summarium] (veraltet) **a)** *kurze Inhaltsangabe (einer Schrift o. ä.);* **b)** *Inbegriff.* **2.** (Sprachw., Literaturw.) *Sammlung mittelalterlicher Glossen* ⟨Pl.⟩; **summarum** [- zʊˈmaːrʊm; lat. = Summe der Summen]: *alles zusammengerechnet; alles in allem; insgesamt:* das Fertighaus hat ihn s. s. 500 000 DM gekostet; **Summation** [zʊmaˈtsi̯oːn], die; -, -en: **1.** (Math.) *Bildung einer Summe* (1). **2.** (Fachspr.) *durch Summieren (2) entstandene Anhäufung von etw., was in bestimmter Weise wirkt;* **Sümmchen** [ˈzʏmçən], das; -s, - [Vkl. von ↑Summe (2)] (ugs.): *Summe (2) von gewisser Höhe; ins Gewicht fallende, nicht unbedeutende Summe:* das kostet ein hübsches S.; er hat sich ein nettes S. *(einen ziemlich großen Betrag)* zusammengespart; **Summe** [ˈzʊmə], die; -, -n [lat. summa, ↑Summa]: **1.** (bes. Math.) *Ergebnis einer Addition; Gesamtzahl:* die S. von 20 und 4 ist, beträgt 24; der Wald als S. von Bäumen (Mantel, Wald 7); eine S. errechnen, herauskommen, herauskriegen; die Zahlenreihe ergibt folgende S. *(Endzahl);* das Quadrat über der Hypotenuse ist gleich der S. der beiden Kathetenquadrate; Ü eine vorläufige S. *(Bestandsaufnahme)* unseres grammatischen Wissens; Er zieht die S. seiner politischen Tätigkeit (Sieburg, Robespierre 242). **2.** *Geldbetrag in bestimmter Höhe:* eine S. von 40 Mark; eine S. von 40 Mark; eine S. von einer runde S.; fordern, aufwenden, nicht aufbringen können, für etw. ausgeben, verbrauchen; die volle S. zahlen; der Bau hat immense -n verschlungen; in dieser S. sind die Nebenkosten enthalten. **3.** ⟨meist Sg.⟩ ↑Summa (2).
summen [ˈzʊmən] ⟨sw. V.⟩ [spätmhd. summen, lautm.]: **1. a)** *einen leisen, etwas dumpfen, gleichmäßig vibrierenden Ton*

von sich geben, vernehmen lassen ⟨hat⟩: die Bienen, Fliegen summen; die Kamera, Nähmaschine, Lampe, der Wasserkessel, Ventilator summt; Über dem See summte die Stadt mit ihrem Verkehr (Frisch, Stiller 336); ⟨auch unpers.:⟩ es summt im Hörer; ⟨subst.:⟩ das Summen der Insekten, des Motors; **b)** *unter Summen* (1 a) *irgendwohin fliegen* ⟨ist⟩: ein Mückenschwarm summt um die Lampe. **2.** *(Töne, eine Melodie) bei geschlossenen Lippen summend* (1 a) *singen* ⟨hat⟩: ein Lied, eine Melodie, einen Ton s.; ⟨auch o. Akk.-Obj.:⟩ er summte leise vor sich hin.

Summenversicherung, die; -, -en: *Versicherung, bei der nach Eintritt des Versicherungsfalles eine vertraglich vereinbarte Summe ohne Rücksicht auf die Höhe des Schadens od. Bedarfs fällig wird* (z. B. Lebensversicherung).

Summer, der; -s, - [zu ↑summen (1 a)]: *Vorrichtung, die einen Summton als Signal erzeugt:* der S. der Haustür.

summieren [zʊˈmiːrən] ⟨sw. V.; hat⟩ [spätmhd. summieren < mlat. summare < spätlat. summāre = auf den Höhepunkt bringen, zu lat. summus, ↑Summa]: **1. a)** *zu einer Summe zusammenzählen:* Beträge s.; **b)** *zusammenfassen, vereinigen:* Fakten s.; Es ist eindeutig, summierte sie *(stellte sie zusammenfassend fest;* Bieler, Mädchenkrieg 219). **2.** ⟨s. + sich⟩ *mit der Zeit immer mehr werden, anwachsen, indem etw. zu etw. Vorhandenem hinzukommt, u. sich dabei in bestimmter Weise auswirken:* die Ausgaben summieren sich; Minuten summieren sich zu Stunden; hier ein paar Pfennige, dort ein paar Pfennige, das summiert sich schon; ⟨Abl.:⟩ **Summierung,** die; -, -en.

Summton, der; -[e]s, ...töne: *summender* (1 a) *Ton.*

Summum bonum [ˈzʊmʊm ˈboːnʊm], das; - - [lat.] (Philos.): *höchstes Gut; höchster Wert; Gott;* **Summus Episcopus** [ˈzʊmʊs eˈpɪskɔpʊs], der; - - [(kirchen)lat.; ↑Summa, ↑Episkopus]: **1.** (kath. Kirche) *oberster Bischof, Papst.* **2.** (ev. Kirche früher) *Landesherr als Oberhaupt einer evangelischen Landeskirche in Deutschland.*

Sumo [ˈzuːmo], das; - [jap. sumō]: *japanische Form des Ringkampfs.*

Sumper [ˈzʊmpɐ], der; -s, - [zu österr. mundartl. sumpern = langsam arbeiten] (österr. ugs.): *Banause.*

Sumpf [zʊmpf], der; -[e]s, Sümpfe [ˈzʏmpfə; mhd. sumpf]: *ständig feuchtes Gelände [mit stehendem Wasser] bes. in Flußniederungen u. an Seeufern:* ausgedehnte Sümpfe; Sümpfe entwässern, trockenlegen, austrocknen; in einen S. geraten; der Wagen ist im S. *(Schlamm)* steckengeblieben; Ü durch einen S. von Korruption waten; er ist im S. der Großstadt versunken *(in der Großstadt als einem Ort, Bereich moralischer Verfalls verkommen).*

Sumpf-: ~**biber,** der: svw. ↑¹Nutria; ~**blüte,** die (ugs. abwertend): *Auswuchs, negative Erscheinung an einem Ort, in einem Bereich moralischen Verfalls;* ~**boden,** der: *sumpfiger Boden;* ~**dotterblume,** die: *bes. auf sumpfigen Wiesen wachsende Pflanze mit langen, hohlen Stengeln u. glänzend zitronengelben Blüten;* ~**[eisen]erz,** das: svw. ↑Raseneisenerz; ~**fieber,** der: svw. ↑Malaria; ~**gas,** das: *bei Fäulnis bes. in Sümpfen entstehendes Gas mit hohem Gehalt an Methan;* ~**gebiet,** das: *sumpfiges Gebiet;* ~**gegend,** die: vgl. ~gebiet; ~**hirsch,** der: *Hirsch in Sumpfgebieten Südamerikas mit sehr langen, weit spreizbaren Hufen;* ~**huhn,** das: **1.** *in Sumpfgebieten lebende Ralle mit [schwarz]brauner, oft weiß getüpfelter Oberseite u. heller, schwarz u. weiß quergebänderter Unterseite.* **2.** (salopp scherzh.) *jmd., der sumpft* (2); ~**land,** das ⟨o. Pl.⟩: vgl. ~gebiet; ~**loch,** das: *sumpfiges Erdloch;* ~**ohreule,** die: *bes. in Sumpfgebieten vorkommender brauner, dunkel längsgestreifter Eulenvogel;* ~**otter,** der: svw. ↑Nerz (1); ~**pflanze,** die: *auf sumpfigem Boden wachsende Pflanze (deren Wurzeln sich meist ständig im Wasser befinden);* Helophyt; ~**rohrsänger,** der: *bes. in Gebüschen am Rand von Sümpfen vorkommender, auf der Oberseite brauner, auf der Unterseite gelblichweißer Singvogel;* ~**schildkröte,** die: *an stehenden od. langsam fließenden Gewässern lebende Schildkröte mit ovalem, dunkelfarbenem, gelb geflecktem od. gezeichnetem Panzer;* ~**wasser,** das ⟨Pl. -wasser⟩; ~**wiese,** die: vgl. ~gebiet; ~**wurz,** die: *auf Sumpfwiesen vorkommende Orchidee, deren Blüten mit rötlichbraunen Hüllblättern u. weißer, rot gezeichneter Lippe in lockerer, nach einer Seite gewendeter Traube stehen;* ~**zypresse,** die: *sehr hoher Nadelbaum in Sümpfen Nordamerikas mit knieförmigen Luftwurzeln am Stamm.*

sumpfen [ˈzʊmpfn̩] ⟨sw. V.; hat⟩ [2: aus der Studentenspr.]: **1.** (veraltet) *sumpfig werden; versumpfen.* **2.** (salopp) *bis*

spät in die Nacht hinein zechen u. sich vergnügen: nächtelang s. **3.** (Fachspr.) ¹*Ton vor der Bearbeitung in Wasser legen;* **sümpfen** [ˈzʏmpfn̩] ⟨sw. V.; hat⟩ (Bergbau): *entwässern* (1 a); **sumpfig** [ˈzʊmpfɪç] ⟨Adj.; nicht adv.⟩: *(in der Art eines Sumpfes) ständig von Wasser durchtränkt:* eine -e Stelle, Wiese; -es Wasser.

Sums [zʊms], der; -es (ugs.): svw. ↑Gesums: [(k)einen] großen S., viel, wenig S. um etw. machen; **sumsen** [ˈzʊmzn̩] ⟨sw. V.⟩ (veraltet, noch landsch.): **1.** summen (1 a, 2) ⟨hat⟩. **2.** summen (1 b) ⟨ist⟩.

Sund [zʊnt], der; -[e]s, -e [mniederd. sund]: *Meerenge.*

Sünde [ˈzʏndə], die; -, -n [mhd. sünde, sunde, ahd. sunt(e)a, H. u.]: **a)** *Übertretung eines göttlichen Gebots:* eine geringe, schwere, läßliche S.; eine S. begehen; seine -n beichten, bekennen, bereuen; jmdm. seine -n vergeben; Christus hat die -n der Welt auf sich genommen; S. auf sich laden; Gott könnte es mir zur S. rechnen *(als Sünde anrechnen;* Bergengruen, Rittmeisterin 154); R die[se] S. vergibt der Küster (landsch. scherzh.; *das ist keine schwere Verfehlung*); ** eine S. wider den* [Heiligen] Geist *(ein gravierender Verstoß gegen elementare inhaltliche Grundsätze;* nach Mark. 3, 29); *faul wie die S.* (emotional; *sehr faul*); *etw. wie die S. fliehen/meiden* (emotional; *sich ängstlich von etw. zurückhalten*); *eine S. wert sein* (scherzh.; *äußerst begehrenswert sein, so daß die Sünde, sich dafür zu verführen zu lassen, als gerechtfertigt gilt*); **b)** ⟨o. Pl.⟩ *Zustand, in dem man sich durch eine Sünde* (a) *od. durch die Erbsünde befindet:* die Menschheit ist in S. geraten; dem Kirchenrecht nach leben die beiden in S.; **c)** *Handlung der Unvernunft, die nicht zu verantworten ist; Verfehlung gegen bestehende [moralische] Normen:* architektonische -n; die -n der früheren Bildungspolitik; es wäre eine [wahre] S. *(eine Dummheit),* wenn ...; es ist eine S. [und Schande] *(es ist empörend),* wie ihr mit dem Sachen umgeht; es ist doch keine S. *(es ist doch nicht so schlimm),* daß ...; sie hat ihm seine -n *(Fehltritte)* verziehen.

sünden-, Sünden-: ~**babel,** das (abwertend): *Ort, Stätte moralischer Verworfenheit, wüster Ausschweifung, des Lasters:* das S. der Großstadt; ~**bekenntnis,** die S. beim Abendmahl; ein S. ablegen; vgl. Confessio (1), Confiteor; ~**bock,** der [urspr. = der mit den Sünden des jüdischen Volkes beladene u. in die Wüste gejagte Bock (nach 3. Mos. 16, 21 f.)] (ugs.): *jmd., auf den man seine Schuld abwälzt, dem man die Schuld an etw. zuschiebt, den man für etw. verantwortlich macht:* einen S. suchen, brauchen, gefunden haben; sie machten ihn zum S. für Mißstände in der Verwaltung; ~**fall,** der ⟨o. Pl.⟩ (christl. Rel.): *das Sündigwerden des Menschen, sein Abfall von Gott durch die Sünde Adams u. Evas, des ersten Menschenpaares* (1. Mos. 2, 8–3, 24): der S. und die Vertreibung aus dem Paradies; ~**frei** ⟨Adj.; o. Steig.; nicht adv.⟩: *frei von Sünde* (a, b); ~**geld,** das ⟨o. Pl.⟩ (ugs.): *Heidengeld;* ~**konto,** das (ugs. scherzh.): vgl. ~register; ~**last,** die ⟨o. Pl.⟩: *auf jmdm. lastende, von ihm als Last empfundene Sünden;* ~**lohn,** der ⟨o. Pl.⟩ (geh.): **1.** *Strafe für jmds. Sünden.* **2.** *Geld, das jmd. (z. B. ein Mörder) für sein verwerfliches Tun erhält;* ~**los:** ↑sündlos, dazu: ~**losigkeit:** ↑Sündlosigkeit; ~**pfuhl,** der ⟨o. Pl.⟩ (abwertend): vgl. ~babel; ~**register,** das: **a)** (ugs. scherzh.) *Anzahl von Sünden* (c), *die man begangen hat:* sein S. ist ziemlich lang *(er hat sich ziemlich viel zuschulden kommen lassen);* **b)** (kath. Kirche früher) *Verzeichnis einzelner Sünden für die Beichte;* ~**rein** ⟨Adj.; o. Steig.; nicht adv.⟩ (geh.): vgl. ~frei; ~**schuld,** die ⟨o. Pl.⟩: vgl. ~last; ~**strafe,** die: svw. ↑~lohn (1); ~**vergebung,** die ⟨Pl. selten⟩.

Sünder [ˈzʏndɐ], der; -s, - [mhd. sündære, sünder, ahd. sundāri]: *jmd., der eine Sünde begangen hat, der sündigt:* wir sind allzumal S., sind alle [arme] S. *(sündige Menschen,* nach Röm. 3, 23); Gott vergibt dem reuigen S.; wie geht's, alter S.? (ugs. scherzh.; *vertrauliche Begrüßung eines Freundes*); er lief wie ein ertappter S. *(Missetäter)* davon; ↑armer Sünder; **Sünderin,** die; -, -nen [mhd. sündærinne, sünderinne]: w. Form zu ↑Sünder; **Sündermiene,** die; -, -n (selten): *schuldbewußter Gesichtsausdruck;* **Sündflut,** die; - [spätmhd. süntvluot]: volkst. Umdeutung von ↑Sintflut; **sündhaft** ⟨Adj.; nicht adv.⟩(adv.jahaft]: **1. a)** (geh.) *mit Sünde behaftet, eine Sünde* (a) *bedeutend:* ein -es Leben; -e Gedanken; er hat s. gehandelt; **b)** *eine Sünde* (c) *bedeutend; mit dem Geld so um sich bringend:* **a)** *überaus hoch:* das ist ein -er Preis; **b)** ⟨nur attr.⟩ *überaus viel:* für -es Geld mieteten wir uns einen Wagen; **c)** ⟨intensi-

vierend bei Adj.⟩ *sehr, überaus:* sie ist s. verwöhnt; Handwerker sind heute s. teuer; ⟨Abl.:⟩ **Sündhaftigkeit,** die; -: *das Sündhaftsein* (1 a); **sündig** ['zyndɪç] ⟨Adj.⟩ [mhd. sündec, ahd. suntig]: **a)** *gegen göttliche Gebote verstoßend:* die -e Welt; -er Hochmut; sich als -er Mensch (*sich im Zustand der Sünde* b) fühlen; **b)** *verworfen, lasterhaft:* ein -er Blick; mit -em Augenaufschlag; diese Straße ist die -ste Meile der westlichen Welt; **sündigen** ['zyndɪɡn̩] ⟨sw. V.; hat⟩ [mhd. sundigen]: **a)** *gegen göttliche Gebote verstoßen:* ich habe gesündigt; (bibl.:) an Gott, gegen Gott s.; in Gedanken, mit Worten s.; Da sündigte Ruben (geh., veraltend; *verkehrte in Sünde* b) mit Bilha ..., und ward verflucht (Th. Mann, Joseph 389); **b)** *gegen bestehende [Verhaltens]normen verstoßen; etw. tun, was man eigentlich nicht tun dürfte:* gegen die Natur s.; auf dem Gebiet des Städtebaus ist viel gesündigt worden; (scherzh.:) Sündigen wir *(essen wir unvernünftig wieder recht viel)*, ist die Hungerkur im Eimer (Hörzu 14, 1974, 28); **sündlich** ['zyntlɪç] ⟨Adj.⟩ (landsch. veraltend): svw. ↑sündig; **sündlos, sündenlos** ⟨Adj.; o. Steig.⟩: *ohne Sünde;* ⟨Abl.:⟩ **Sündlosigkeit,** Sündenlosigkeit, die; -: *das Sündlossein;* **sündteuer** ⟨Adj.; o. Steig. ugs.): *sündhaft teuer.*
Sunna ['zʊna], die; - [arab. sunna, eigtl. = Brauch; Satzung]: *Gesamtheit der überlieferten Aussprüche wie der Verhaltens- u. Handlungsweisen des Propheten Mohammed als Richtschnur mohammedanischer Lebensweise;* **Sunnit** [zʊ'niːt], der; -en, -en: *Anhänger der orthodoxen Hauptrichtung des Islams, die sich auf die Sunna stützt;* **sunnitisch** ⟨Adj.; o. Steig.⟩: *die Sunna, die Sunniten betreffend.*
super ['zuːpɐ] ⟨indekl. Adj.; seltener attr.; o. Steig.⟩ [lat. super, ↑¹super-, Super-] (salopp): *überragend u. Begeisterung hervorrufend:* eine s. Schau; seine neue Freundin ist s.; die Mannschaft spielte s.; **¹Super** [-], der; -s, -: Kurzf. von ↑Superheterodynempfänger; **²Super** [-], das; -s: Kurzf. von ↑Superbenzin; **¹super-, Super-** [lat. super = oben, darüber; über–hinaus] in Zus. mit Subst. u. Adj. auftretend Best., das mit der Bed. „sehr, überaus o. ä." das im Grundwort Genannte emotional verstärkt u. oft auch noch begeisterte Anerkennung ausdrückt, z. B. superfein, -haltbar, -leicht, -doof, -schnell, -weich, Superauto, -batterie.
²Super-, Super-: ∼8-Film [-'axt-], der (mit Bindestrichen): *8 mm breiter kinematographischer Film bes. für Amateurzwecke, der gegenüber dem Normalfilm ein wesentlich vergrößertes Filmbild hat;* ∼8-Kamera, die (mit Bindestrichen): *Kamera für Super-8-Filme;* ∼benzin, das: *Benzin von hoher Klopffestigkeit, mit hoher Oktanzahl;* Kurzf.: ²Super; ∼cup, der (Fußball): **1.** *Pokalwettbewerb zwischen den Europapokalgewinnern der Landesmeister u. der Pokalsieger.* **2.** *Siegestrophäe beim Supercup* (1); ∼ding, das (Pl. -er) (salopp emotional): *etw. (Erzeugnis, Hervorbringung o. ä.), was durch seine Größe, aufwendige Konstruktion o. ä. außergewöhnlich ist, viel zu bieten hat o. ä.:* tolles Ding (1 b); ∼hit, der (salopp emotional): *überaus publikumswirksamer Hit;* ∼klug ⟨Adj.; o. Steig.⟩ (iron.): *überaus klug sein wollend;* ∼macht, die: *dominierende Großmacht;* ∼mann, der (Pl. -männer) (ugs. emotional): **a)** *Mann, der große Leistungen vollbringt;* **b)** *besonders männlich wirkender Mann;* ∼markt, der [amerik. supermarket]: *großer Selbstbedienungsladen od. entsprechende Abteilung bes. für Lebensmittel, die in umfangreichem Sortiment [u. zu niedrigen Preisen] angeboten werden;* ∼modern ⟨Adj.; o. Steig.⟩ (emotional): *überaus modern, dem neuesten Stand, Trend entsprechend:* eine s. Schiff, Kleid; sie sind s. eingerichtet; ∼nova [auch: —'—-], die (Astron.): *besonders lichtstarke Nova;* ∼preis, der (ugs. emotional): *besonders günstiger Preis;* ∼schlau ⟨Adj.; o. Steig.⟩ (iron.): vgl. ∼klug; ∼star, der (ugs. emotional): *überragender ²Star* (1 a); ∼tanker, der: bes. großer Tanker.
Superacidität [zuːpɐʔatsidiˈtɛːt], die; - [zu lat. super u. acidus = sauer, scharf] (Med.): *übermäßig hoher Säuregehalt des Magensaftes* (Ggs.: Subacidität).
superarbitrieren [-ʔarbiˈtriːrən] ⟨sw. V.; hat⟩ [aus lat. super = von oben (herab) u. veraltet arbitrieren < frz. arbitrer = als Schiedsrichter entscheiden; schätzen] (Milit. österr.): *für untauglich erklären;* **Superarbitrium** [...ˈar'biː-trium], das; -s, ...ien [...iŏn; aus lat. super = von oben (herab) u. arbitrium = Entscheidung] (österr. Amtsspr.): *Überprüfung, endgültige Entscheidung.*
superb [zuˈpɛrp], **süperb** [zy...] ⟨Adj.⟩ [frz. superbe < lat. superbus] (bildungsspr.): *ausgezeichnet, vorzüglich.*

superfiziell [zupɐfiˈtsi̯ɛl] ⟨Adj.⟩ [spätlat. superficiālis, zu lat. superficiēs, ↑Superfizies] (Fachspr., bildungsspr.): *an der Oberfläche liegend, oberflächlich;* **Superfizies** [-'fiːtsi̯es], die; -, - [...tsi̯es; lat. superficiēs = Erbpacht, eigtl. = (Ober)fläche; Gebäude] (jur. veraltet): *Baurecht.*
Superhet [-het], der; -s, -s: Kurzf. von ↑Superheterodynempfänger; **Superheterodynempfänger** [zuːpɐhetero'dyːn-], der; -s, - [engl. superheterodyne receiver, aus: super- (< lat.super,↑¹super-,Super-)u.heterodyne = Überlagerungs-, zu griech. héteros (↑hetero-, Hetero-) u. dyne = Dyn]: svw. ↑Überlagerungsempfänger.
superieren [zupe'riːrən] ⟨sw. V.; hat⟩ [zu lat. super = von oben her] (Kybernetik): *aus vorhandenen Zeichen ein Superzeichen bilden;* ⟨Abl.:⟩ **Superierung,** die; -, -en.
Superinfektion, die; -, -en [aus lat. super = über – hinaus u. ↑Infektion] (Med.): *wiederholte Infektion mit dem gleichen Krankheitserreger.*
Superintendent [zupɐ|mtɛnˈdɛnt, auch: 'zu:...], der; -en, -en [kirchenlat. superintendēns (Gen.: superintendentis), subst. 1. Part. von: superintendere = die Aufsicht haben]: *(in einigen evangelischen Landeskirchen) geistlicher Amtsträger, der dem Dekanat* (1) *vorsteht;* **Superintendentur** [zupɐ|mtɛndɛnˈtuːɐ̯], die; -, -en: **a)** *Amt eines Superintendenten;* **b)** *Amtssitz eines Superintendenten.*
Superinvolution [zupɐ|-], die; -, -en [aus lat. super = über – hinaus u. ↑Involution] (Med.): *abnorm starke Rückbildung eines Organs, Hyperinvolution* (z. B. im Alter).
superior [zupe'ri̯oːɐ̯] ⟨Adj.; o. Steig.; nicht adv.⟩ [lat. superior, Komp. von: superus = ober...] (bildungsspr.): *überlegen:* geistig -e Persönlichkeiten; **Superior** [zuˈpeːri̯ɔr, auch: ...i̯oːɐ̯], der; -s, -en [zupe'ri̯oːrən; lat. superior = der Obere] (kath. Kirche): *Vorsteher eines Klosters od. Ordens;* **Superiorin** [zupeˈri̯oːrɪn], die; -, -nen: w. Form zu ↑Superior; **Superiorität** [zupɐ|ori̯ɛˈtɛːt], die; - [mlat. superioritas] (bildungsspr.): *Überlegenheit.*
Superkargo [zupɐ-], der; -s, -s [aus lat. super = über u. ↑Kargo] (Seemannsspr., Kaufmannsspr.): *Person, die ermächtigt ist, eine Schiffs- od. Luftfracht zu begleiten u. zu kontrollieren.*
superlativ [zupɐlaˈtiːf] ⟨Adj.; o. Steig.⟩ [spätlat. superlātīvus, zu lat. superlātum, 2. Part. von: superferre = darübertragen, -bringen)] a) (bildungsspr. selten) *überragend:* Eine ... schlechthin -e darstellerische Leistung (MM 6. 2. 71, 69); **b)** (Rhet.) *übertreibend, übertrieben, hyperbolisch* (2); **Superlativ** [-], der; -s, -e [...i̯və; 1: spätlat. (gradus) superlātīvus]: **1.** (Sprachw.) *zweite Steigerungsstufe in der Komparation* (2), *Höchststufe* (2). *b.* schönste, am besten). **2.** (bildungsspr.) **a)** ⟨Pl.⟩ *etw. ..., was in den betreffenden Fall in seiner höchsten, besten Form darstellt; etw., was zum Besten gehört u. nicht zu überbieten ist:* eine Veranstaltung, ein Fest, ein Land der -e; **b)** *Ausdruck höchsten Wertes, Lobes:* dieser S. scheint nicht angebracht; von jmdm., etw. in -en sprechen; **superlativisch** [...laˈtiːvɪʃ] ⟨Adj.⟩: **1.** ⟨o. Steig.⟩ (Sprachw.) *den Superlativ* (1) *betreffend.* **2.** (bildungsspr.) **a)** *übertreibend, in Superlativen* (2 a): Es gibt aber Lebensläufe, die sich s. abspielen (Ceram, Götter 57); **b)** *übertrieben, superlativisch* (b): -e Bezichtigungen; **Superlativismus** [zupɐlaˈtivɪsmus], der; -, ...men (Rhet.): **a)** ⟨o. Pl.⟩ *übermäßige Verwendung von Superlativen* (1, 2 b); **b)** *superlativischer* (2 b) *Ausdruck, Übertreibung;* **superlativistisch** ⟨Adj.⟩ (bildungsspr. abwertend): *zu Übertreibungen neigend, übersteigert:* Der -e Stil des revolutionären Pathos (Muttersprache 3, 1968, 67).
Supernaturalismus usw.: ↑Supranaturalismus usw.
Supernym [zupɐ'nyːm], das; -s, -e [zu griech. ónyma = Name] (Sprachw.): svw. ↑Hyperonym.
Superphosphat [zupɐ-], das; -[e]s, -e: *phosphathaltiger Kunstdünger.*
superponieren [zupɐpo'niːrən] ⟨sw. V.; hat⟩ [lat. superpōnere = daraufsetzen] (Fachspr., bes. Med., bildungsspr.): *über-[einander]lagern;* ⟨2. Part.:⟩ **superponiert** ⟨Adj.; o. Steig.⟩ (Bot.): *von [Blüten]blättern) übereinanderstehend;* **Superposition,** die; -, -en [spätlat. superpositio] (Physik): *Überlagerung [von Kräften od. Schwingungen].*
Superrevision [zupɐ-], die; -, -en (österr.): *Nachprüfung, Überprüfung;* **Supersekretion** [zupɐ-], die; -, -en (Med.): *vermehrte Absonderung von Drüsensekret, Hypersekretion.*
supersonisch [zupɐ'zoːnɪʃ] ⟨Adj.; o. Steig.⟩ [engl. supersonic, zu: super = über u. sonus = Schall, Ton]: *über der Schallgeschwindigkeit [liegend]; schneller als der Schall.*

Superstition [zupɛsti'tsjo:n], die; - [lat. superstitio] (veraltet): *Aberglaube.*

Superstrat [zupɛ'stra:t], das; -[e]s, -e [frz. superstrat, zu lat. super = über u. frz. substrat = Substrat] (Sprachw.): *Sprache eines Eroberervolkes im Hinblick auf den Niederschlag, den sie in der Sprache der Besiegten gefunden hat.*

Supervisor [sjupə'vaɪzə], der; -s, -s [engl. (-amerik.) supervisor < mlat. supervisor = Beobachter, zu: supervisum, 2. Part. von: supervidere = beobachten, kontrollieren]: **1.** (Wirtsch.) *Person, die innerhalb eines Betriebes Aufseher- u. Kontrollfunktionen wahrnimmt.* **2.** (EDV) *Kontroll- u. Überwachungsgerät bei elektronischen Rechenanlagen.*

Superzeichen, das; -s, - (Kybernetik): *Zeichen, das selbst wieder aus elementaren Zeichen besteht.*

Supinum [zu'pi:nʊm], das; -s, ...na [spätlat. (verbum) supīnum, eigtl. = (an das Verb) zurückgelehntes Wort, zu lat. supīnāre = zurücklehnen] (Sprachw.): *lateinische Verbform auf -tum od. -tu, die eigentlich den erstarrten Akkusativ od. Ablativ, selten auch Dativ eines Substantivs der u-Deklination vom gleichen Stamm darstellt.*

Süppchen ['zʏpçən], das; -s, -: ↑Suppe: *⚹sein S. am Feuer anderer kochen* (ugs.; *sich auf Kosten anderer Vorteile verschaffen*); *sein eigenes S. kochen* (ugs.: *in einer Gemeinschaft nur für sich leben, seine eigenen Ziele verfolgen*); **Suppe** ['zʊpə], die; -, -n ⟨Vkl. ↑Süppchen⟩ [aus dem Niederd. < mniederd. suppe (unter Einwirkung von [a]frz. soupe = Fleischbrühe mit Brot, Suppe, aus dem Germ.) zu ↑saufen]: *warme od. kalte flüssige Speise [mit Einlage], die vor dem Hauptgericht od. als selbständiges Gericht serviert u. mit dem Eßlöffel gegessen wird:* eine warme, klare, legierte S.; eine dicke, dünne, fade, versalzene S.; eine S. mit Einlage; die S. aufstellen, aufs Feuer setzen, abschmecken, auftragen, auffüllen; S. löffeln; ein Teller, Schlag S.; Fettaugen auf der S.; etw. in die S. rühren, tun; sich Brot in die S. brocken; Ü draußen ist eine furchtbare S. (ugs.; *starker Nebel*); mir läuft die S. (ugs.; *der Schweiß*) am Körper herunter, die S. (ugs.; *der Eiter*) aus der Wunde am Finger herunter; *⚹die S. auslöffeln* [die man sich/die jmd. jmdm. eingebrockt hat] (ugs.; *die Folgen eines Tuns tragen*); **jmdm./sich eine schöne S. einbrocken** (ugs.; *jmdm./sich in eine unangenehme Lage bringen*); **jmdm. die S. versalzen** (ugs.; *jmds. Pläne durchkreuzen*); **jmdm. die Freude an etw. verderben**); **S. haben** (landsch. salopp; *Glück haben*; H. u.); **jmdm. in die S. spucken** (salopp; *jmdm. eine Sache verderben*); **jmdm. in die S. fallen** (salopp; *jmdn. besuchen, wenn er gerade beim Essen ist*); *⚹Vgl. Salz (1).* **Suppedaneum** [zupɛ'da:neʊm], das; -s, ...nea [spätlat. suppedāneum = Fußschemel]: **1.** (bild. Kunst) *stützendes Brett unter den Füßen des gekreuzigten Christus an Kruzifixen.* **2.** *oberste Stufe des Altars (1).*

suppen ['zʊpn̩] ⟨sw. V.; hat⟩ [urspr. lautm.] (landsch.): *Flüssigkeit absondern:* die Wunde, der eitrige Finger suppt; In suppenden *(nassen)* Schuhen laufen sie hintereinander (Grass, Hundejahre 486).

Suppen-: ~**einlage**, die: svw. ↑Einlage (3); ~**extrakt**, der: *kochfertiger Extrakt zur Herstellung einer Suppe;* ~**fleisch**, das: *Rindfleisch zum Kochen, das zur Herstellung einer Suppe verwendet wird;* ~**gemüse**, das: *für Suppen verwendetes Gemüse* (z. B. Mohrrüben, Sellerie); ~**gewürz**, das: *Mischung aus getrockneten Küchenkräutern zum Würzen von Suppen;* ~**grün**, das: *aus Mohrrüben, Sellerie [mit Blättern], Porree u. Petersilienwurzel bestehendes, frisches Suppengemüse, das in einzelnen Stücken in einer Suppe mitgekocht wird;* ~**huhn**, das: svw. ~fleisch; ~**kasper**, der [nach der Gestalt des Suppenkaspar in dem ↑Struwwelpeter] (ugs.; *jmd., bes. Kind, das keine Suppe od. das allgemein wenig ißt;* ~**kelle**, die: *Kelle (1), mit der Suppe aus einem Teller o. ä. geschöpft wird;* ~**knochen**, der ⟨meist Pl.⟩: *vgl. ~fleisch;* ~**koch**, der: *vgl. Fleischkoch;* ~**kraut**, das (landsch.): *vgl. ~grün;* ~**löffel**, der: *Eßlöffel für die Suppe;* ~**nudel**, die ⟨meist Pl.⟩: *bes. als Suppeneinlage verwendete Nudel* (z. B. Faden-, Hörnchennudel); ~**schildkröte**, die: *sehr große Schildkröte, deren Fleisch zur Herstellung von Schildkrötensuppe verwendet wird;* ~**schöpfer**, der: *vgl. ~kelle;* ~**schüssel**, die; ~**spargel**, der: *zur Suppe verwendeter Spargel mit dünnen u. gebrochenen Stangen;* ~**tasse**, die; ~**teller**, der; ~**terrine**, die; ~**würfel**, der: *zu einem Würfel gepreßte, kochfertige Mischung, die, mit [heißem] Wasser zubereitet, eine Suppe ergibt;* ~**würze**, die: **a)** svw. ↑~gewürz; **b)** *flüssige Speisewürze.*

suppig ['zʊpɪç] ⟨Adj.; nicht adv.⟩: *flüssig wie Suppe:* -er Pudding; der Reis ist zu s.

Suppleant [zʊple'ant], der; -en, -en [frz. suppléant, zu: suppléer < lat. supplēre = ergänzen] (schweiz.): *Ersatzmann [in einer Behörde];* **Supplement** [zʊple'mɛnt], das; -[e]s, -e [lat. supplēmentum = Ergänzung]: **1.** *Ergänzungsband; Beiheft.* **2.** kurz für ↑Supplementwinkel.

Supplement-: ~**band**, der ⟨Pl. -bände⟩ (Buchw.): *Ergänzungsband;* ~**lieferung**, die; vgl. ~band; ~**winkel**, der (Math.): *Winkel, der einen gegebenen Winkel zu 180° ergänzt.*

supplementär [zʊplemɛn'tɛ:ɐ̯] ⟨Adj.; o. Steig.⟩: *ergänzend;* **Supplent** [zʊ'plɛnt], der; -en, -en [zu lat. supplēns (Gen.: supplentis), 1. Part. von: supplēre, ↑Suppleant] (österr. veraltet): *Aushilfslehrer;* **Suppletion** [zʊple'tsjo:n], die; - [spätlat. supplētio = Ergänzung]: svw. ↑Suppletivismus; **Suppletivform** [...'ti:f-], die; -, -en (Sprachw.): Vgl. Suppletivismus; **Suppletivismus** [...ti'vɪsmʊs], der; - [zu spätlat. supplētīvus = ergänzend] (Sprachw.): *ergänzender Zusammenschluß von Formen od. Wörtern verschiedener Stammes zu einem Paradigma (2)* (z. B. bin, war, gewesen); **Suppletivwesen** [...'ti:f-], das; -s: vgl. Suppletivismus; **suppletorisch** [...'to:rɪʃ] ⟨Adj.; o. Steig.⟩ (bildungsspr. veraltet): *ergänzend, nachträglich; stellvertretend;* **supplieren** [zʊ'pli:rən] ⟨sw. V.; hat⟩ [zu lat. supplēre, ↑Suppleant] (bildungsspr. veraltet): **a)** *ergänzen, hinzufügen;* **b)** *vertreten.*

Supplik [zʊ'pli:k], die; -, -en [frz. supplique (geb. nach réplique, ↑Replik), zu lat. supplicāre, ↑Supplikant]: **1.** (bildungsspr. veraltet) *Bittschrift. -gesuch.* **2.** (kath. Kirchenrecht) *Bittschrift an den Papst zur Erlangung eines Benefiziums (3);* **Supplikant** [zʊpli'kant], der; -en, -en [zu lat. supplicāns (Gen.: supplicantis), 1. Part. von: supplicāre = bitten, flehen] (bildungsspr. veraltet): *jmd., der eine Supplik einreicht; Bittsteller;* **supplizieren** [...'tsi:rən] ⟨sw. V.; hat⟩ (bildungsspr. veraltet): *eine Supplik einreichen; um etw. nachsuchen.*

supponieren [zʊpo'ni:rən] ⟨sw. V.; hat⟩ [lat. suppōnere = unterlegen, unterstellen] (bildungsspr.): *voraussetzen, unterstellen, annehmen:* supponieren wir einmal, daß ...

Support [zʊ'pɔrt], der; -[e]s -e [frz. support, zu: supporter < rrz. kichenlat. supportāre = unterstützen] (Technik): *verstellbarer Schlitten (4) an Werkzeugmaschinen, der das Werkstück od. das Werkzeug trägt;* ⟨Zus.:⟩ **Supportdrehbank**, die (Technik): *Drehbank mit Support.*

Supposition [zʊpozi'tsjo:n], die; -, -en [lat. suppositio = Unterlegung, Unterstellung, zu: suppōnere, ↑supponieren] (bildungsspr.): *Voraussetzung, Annahme;* **Suppositorium** [...i'to:rjʊm], das; -s, ...ien [...jən; spätlat. suppositōrium = das Untergesetzte] (Med.): *Zäpfchen;* **Suppositum** [zʊ'po:zitʊm], das; -s, ...ta [mlat. suppositum, zu lat. suppositum, 2. Part. von: suppōnere, ↑supponieren] (bildungsspr. veraltet): *Vorausgesetztes; Annahme.*

Suppression [zʊprɛ'sjo:n], die; -, -en [lat. supressio, zu: suppressum, 2. Part. von: supprimere, ↑supprimieren] (Fachspr.): *Unterdrückung, Hemmung, Zurückdrängung;* **suppressiv** [...'si:f] ⟨Adj.; o. Steig.⟩ (Fachspr., bildungsspr.): *unterdrückend, hemmend;* **supprimieren** [zʊpri'mi:rən] ⟨sw. V.; hat⟩ [lat. supprimere] (Fachspr., bildungsspr.): *unterdrücken, hemmen, zurückdrängen.*

Suppuration [zʊpura'tsjo:n], die; -, -en [lat. suppūrātio, zu: suppūrāre = eitern] (Med.): *Eiterung;* **suppurativ** [...'ti:f] ⟨Adj.; o. Steig.⟩ (Med.): *eiternd, eitrig.*

supraleitend ['zu:pra-] ⟨Adj.; o. Steig.⟩ [zu lat. suprā = über; oberhalb] (Elektrot.): -er Draht; **Supraleiter**, der; -s, - (Elektrot.): *elektrischer Leiter, der in der Nähe des absoluten Nullpunktes völlig widerstandslos Strom leitet;* **Supraleitfähigkeit**, die (Elektrot.): *die Fähigkeit, Leitungen, die der Supraleiter besitzt;* **Supraleitfähigkeit**, die; -, (Elektrot.): *unbegrenzte elektrische Leitfähigkeit bestimmter Metalle bei einer Temperatur nahe dem absoluten Nullpunkt.*

supranational [zupra-] ⟨Adj.; o. Steig.⟩ [aus lat. supra = über – hinaus u. ↑national]: *überstaatlich, übernational:* -e Organisationen; ⟨Abl.:⟩ **Supranationalität**, die; -.

supranatural [zupranatu'ra:l] ⟨Adj.; o. Steig.⟩ [aus lat. supra = über – hinaus u. nātūrālis = natürlich] (Philos.): *übernatürlich;* **Supranaturalismus**, der; -: **1.** (Philos.) *Glaube an das Übernatürliche, an das Eingreifen göttlicher Dinge bestimmen des übernatürlichen Prinzip.* **2.** (ev. Theol.) *dem Rationalismus entgegengesetzte Richtung in der evangelischen Theologie des 18./19. Jh.s;* **supranaturalistisch** ⟨Adj.; o. Steig.⟩: *den Supranaturalismus betreffend, auf ihm beruhend.*

Supraporte: ↑Sopraporte.

suprasegmental [zupra-] ⟨Adj.; o. Steig.⟩ [aus lat. suprā = über – hinaus u. ↑segmental] (Sprachw.): *nicht von der Segmentierung* (3) *erfaßbar* (z.B. Tonhöhe, Akzent). **Suprastrom,** der; -[e]s (Elektrot.): *in einem Supraleiter dauernd fließender elektrischer Strom.* **Supremat** [zupre'ma:t], der od. das; -[e]s, -e [zu lat. suprēmus = der oberste] (Fachspr., bildungsspr.): *Oberhoheit, Vorrang[stellung]*; ⟨Zus.:⟩ **Supremat[s]eid,** der (früher): *Eid der englischen Beamten u. Geistlichen, mit dem sie das Supremat des englischen Königs anerkannten;* **Suprematie** [...ma'ti:], die; -, -n [...i:ən] (Fachspr., bildungsspr.): *das Übergeordnetsein über eine andere Macht o.ä.; Vorrang;* **Suprematismus** [...'tɪsmʊs], der; - [russ. suprematism] (bild. Kunst): *(von dem russischen Maler K. Malewitsch [1878– 1935] begründete) Richtung des Konstruktivismus* (1); ⟨Abl.:⟩ **Suprematist,** der; -en, -en (bild. Kunst): *Vertreter des Suprematismus.*
Sur [zu:ɐ̯], die; -, -en [zu ↑sauer] (österr.): *Pökelbrühe.*
Sure ['zu:rə], die; -, -n [arab. sūra]: *Kapitel des Korans.*
Surfbrett ['sɔ:f-], das; -[e]s, ...bretter [engl. surfboard]: *flaches, stromlinienförmiges Brett aus Holz od. Kunststoff, das beim Surfen verwendet wird;* **surfen** ['sɔ:fn̩] ⟨sw. V.; hat⟩ [engl. to surf, zu: surf = Brandung, H. u.]: **1.** *Surfing betreiben.* **2.** *Windsurfing betreiben.* **3.** (Segeln) *so segeln, 'daß das Boot möglichst lange von einem Wellenkamm nach vorn geschoben wird;* **Surfer** ['sɔ:fɐ], der; -s, - [engl. surfer]: **1.** *jmd., der Surfing betreibt.* **2.** svw. ↑Windsurfer; **Surfing** ['sɔ:fɪŋ], das; -s [engl. surfing]: **1.** *Wassersport, bei dem man sich, auf einem Surfbrett stehend, von den Brandungswellen ans Ufer tragen läßt; Brandungs-, Wellenreiten.* **2.** svw. ↑Windsurfing.
Surfleisch, das; -[e]s [zu ↑Sur] (österr.): *Pökelfleisch.*
Surfriding ['sɔ:fraɪdɪŋ], das; -s [engl.]: svw. ↑Surfing (1).
Surimono [zuri'mo:no], das; -s, -s [jap. surimono = Druck-sache, eigtl. = das Gedruckte]: *als private Glückwunschkarte verwendeter japanischer Holzschnitt.*
surjektiv [zʊrjɛk'ti:f] ⟨Adj.; o. Steig.; nicht adv.⟩ [frz. surjectif, zu lat. super = auf, über u. iactāre = werfen] (Math.): *bei einer Projektion* (2) *in eine Menge* (2) *alle Elemente dieser Menge als Bildpunkte aufweisend.*
Surplus ['sɔ:pləs], das; -, - [engl. surplus] (Kaufmannsspr.): engl.-amerik. Bez. für *Überschuß, Gewinn.*
Surprise-Party [sɔ'praɪz-], die; -, -s_u. ...ties [engl.-amerik. surprise party, aus: surprise = Überraschung u. party, ↑Party]: *Party, von der man jmdn. überrascht u. die ohne sein Wissen [für ihn] arrangiert wurde.*
surreal [sʊre'a:l] ⟨Adj.; Steig. ungebr.⟩ (bildungsspr.): *traumhaft-unwirklich:* eine -e Szenerie; **Surrealismus** [zʊrea'lɪsmʊs, auch: zyr...], der; - [frz. surréalisme, aus sur (< lat. super) = über u. réalisme = Realismus]: *(nach dem 1. Weltkrieg in Paris entstandene) Richtung moderner Kunst u. Literatur, die das Unbewußte, Träume, Visionen u. Rauscherlebnisse als Ausgangsbasis künstlerischer Produktion ansieht;* **Surrealist** [...'lɪst], der; -en, -en [frz. surréaliste]: *Vertreter des Surrealismus;* **surrealistisch** ⟨Adj.; o. Steig.⟩: *den Surrealismus betreffend, dafür typisch.*
surren ['zʊrən] ⟨sw. V.⟩ [lautm.]: **a)** *ein dunkel tönendes, mit schneller Bewegung verbundenes Geräusch von sich geben, vernehmen lassen* ⟨hat⟩: die [Näh]maschine, der Ventilator surrt; ⟨auch unpers.:⟩ es surrt in der Leitung; ⟨subst.:⟩ das Surren der Kameras; **b)** *sich surrend* ⟨a⟩ *irgendwohin bewegen, fahren o.ä.* ⟨ist⟩: als ob eine Schar kleiner Vögel durch die Luft surrte (Plievier, Stalingrad 188).
Surrogat [zʊro'ga:t], das; -[e]s, -e [zu lat. surrogātum, 2. Part. von: surrogāre = jmdn. an die Stelle eines anderen wählen lassen]: **1.** (Fachspr.) *Stoff, Mittel o.ä. als behelfsmäßiger, nicht vollwertiger Ersatz; Ersatzmittel:* Ü (bildungsspr.:) *Flucht in -e wie Nikotin und Alkohol.* **2.** (jur.) *Ersatz für einen Vermögensgegenstand;* **Surrogation** [...ga-'tsjo:n], die; - (jur.): *Austausch eines Vermögensgegenstandes gegen einen anderen, der gleichen Rechtsverhältnissen unterliegt.*
sursum corda! ['zʊrzʊm 'kɔrda; lat. = empor, aufwärts die Herzen!]: Ruf zu Beginn der Präfation in der kath. Liturgie.
Surtax ['sɔ:tæks], die; -, -es [...ksɪz; engl. surtax < frz. surtaxe, ↑Surtaxe] **Surtaxe** [zyr'taks], die; -, -n [frz. surtaxe, zu: sur (< lat. super) = auf, über u. taxe, ↑Taxe] (Steuerw.): *zusätzliche Steuer (bei Überschreitung einer bestimmten Einkommensgrenze).*

Surtout [sʏr'tu], der; -[s], -s [frz. surtout, aus: sur (< lat. super) = über u. tout = alles, eigtl. = der über allem (getragen wird)]: *(im 18. Jh. getragener) weiter, mit großem, oft doppeltem Kragen versehener Herrenmantel.*
Survey ['sɔ:veɪ], der; -[s], -s [engl. survey, eigtl. = Überblick, zu: to survey = überblicken, -schauen < afrz. surveier, aus sur (< lat. super) = über u. veier (= frz. voir) < lat. vidēre = sehen]: **1.** *(in der Markt- u. Meinungsforschung) Erhebung, Ermittlung, Befragung.* **2.** (Wirtsch.)
Survivals [sə'vaɪvəlz] ⟨Pl.⟩ [engl. survivals (Pl.), zu: survive < (m)frz. survivre < lat. supervīvere = überleben] (Völkerk., Volksk.): *[unverstandene] Reste untergegangener Kulturformen in heutigen [Volks]bräuchen u. Vorstellungen des Volksglaubens.*
Suse ['zu:zə], die; -, -n [Kurzf. des w. Vorn. Susanne; vgl. Heulsuse] (ugs. abwertend): *passiv veranlagte weibliche Person, die auf nichts achtet u. sich alles gefallen läßt.*
Susine [zu'zi:nə], die; -, -n [ital. susina]: *eine gelbe od. rote italienische Pflaume.*
suspekt [zʊs'pɛkt] ⟨Adj.; -er, -este; nicht adv.⟩ [lat. suspectus, adj. 2. Part. von: suspicere = beargwöhnen] (bildungsspr.): *[in einer bestimmten Hinsicht] von einer Art, daß sich bei jmdm. Zweifel hinsichtlich der Qualität, Nützlichkeit, Echtheit o.ä. einstellen; verdächtig, fragwürdig, zweifelhaft:* eine -e Angelegenheit; er ist mir s.
suspendieren [zʊspɛn'di:rən] ⟨sw. V.; hat⟩ [spätmhd. suspendieren < lat. suspendere = in der Schwebe lassen; beseitigen]: **1. a)** *[einstweilen] des Dienstes entheben; aus dienstlicher Stellung entlassen:* der Beamte ist vom Dienst suspendiert worden; **b)** *von einer Verpflichtung befreien:* jmdn. vom Schulsport, vom Wehrdienst s. **2.** *zeitweilig aufheben:* die diplomatischen Beziehungen zu einem Land s.; durch diese Verordnungen wurden die Grundrechte der Verfassung suspendiert. **3.** (Chemie) *Teilchen eines Stoffes in einer Flüssigkeit so fein verteilen, daß sie schweben;* ⟨Abl.:⟩ **Suspendierung,** die; -, -en (zu suspendieren (1), 2): **Suspension** [zʊspɛn'zjo:n], die; -, -en [spätmhd. suspension = (spät)lat. Unterbrechung]: **1.** *das Suspendieren* (1, 2). **2.** (Chemie) *feinste Verteilung sehr kleiner Teilchen eines festen Stoffes in einer Flüssigkeit, so daß sie schweben.* **3.** (Med.) *(von Körperteilen) das Anheben, Aufhängen, Hochlagern;* **suspensiv** [...'zi:f] ⟨Adj.; o. Steig.⟩: *(von Sachen) etw. suspendierend* (2); *von suspendierender Wirkung:* ein -es Veto[recht]; **Suspensorium** [...'zo:rjʊm], das; -s, ...ien [...jən; zu lat. suspēnsum, 2. Part. von: suspendere, ↑suspendieren] (Med.): *beutelförmiger Verband zur Anhebung u. Ruhigstellung herabhängender Körperteile* (z.B. der Hoden, der weiblichen Brust).
süß [zy:s] ⟨Adj.; -er, -este⟩ [mhd. süeʒe, ahd. suoʒi]: **1. a)** *in der Geschmacksrichtung von Zucker od. Honig liegend u. meist angenehm schmeckend* (Ggs.: sauer 1 a): -e Trauben, Mandeln; -er Wein; -e *(nicht gesäuerte)* Milch; er ißt gern -e Sachen *(Süßigkeiten, Kuchen o.ä.);* der Pudding war, schmeckte widerlich s.; ich habe die Marmelade ein bißchen [zu]. reichlich s.; ⟨subst.:⟩ sie essen gern Süßes; **b)** *in seinem Geruch süßem Geschmack entsprechend:* die Blüten haben einen -en Duft; das Parfüm duftet s. 2. a) (geh.) *zart, lieblich klingend u. eine angenehme Empfindung hervorrufend:* eine -e Kantilene; was ist Fis-Dur? – Eine Tonart. Die -este von allen (Remarque, Obelisk 37); **b)** (emotional) *[hübsch u.] Entzücken hervorrufend:* ein -es Gesicht; ein -es Geschöpf, Kind, Mädchen; sie ist ein -er Fratz; [richtig] s. sah sie in ihrem neuen Kleidchen aus; ⟨subst.:⟩ unsere Süße *(Kleine)* schläft schon; ja, mein Süßer?; Du darfst aber jetzt nur an uns denken, Süße *(Liebste;* Molsner, Harakiri 39); **c)** (oft geh.) *eine so angenehme Empfindung auslösend, verschaffend, daß man sich der betreffenden Sache gern ergibt:* ein -er Schmerz; -es Grauen; -es Nichtstun; Fürs Vaterland zu sterben scheint auch heute nicht mehr s. u. ehrenvoll zu sein (Ott, Haie 343; nach lat. dulce et decorum est pro patria mori; Horaz, Oden); träum s.! **3.** *[übertrieben] freundlich, liebenswürdig:* ein -es Lächeln; jmdm. mit -en Worten, Reden einlullen; ⟨subst.:⟩ Süß [-] das; -es: **1.** (Druckerspr. landsch.) *geleistete, aber noch nicht bezahlte Arbeit;* vgl. Sauer (1). **2.** (veraltet) *süße Masse, süßer Stoff.*
süß-, Süß-: ~**gewässer,** das (Fachspr.): *Süßwasser enthaltendes Gewässer;* ~**gras,** das ⟨meist Pl.⟩: svw. ↑Gras (1); ~**holz,** das ⟨o. Pl.⟩: *süß schmeckende Wurzeln eines Süßholzstrau-*

ches, die bes. zur Gewinnung von Lakritze dienen: * **S. raspeln**
(ugs.; *jmdm. in auffallender Weise schmeicheln, schöntun;*
unter Anlehnung an ↑süß 3 bezogen auf das früher übliche
Gewinnen von Süßstoffen durch Zerreiben von Süßholz),
dazu: ~**holzgeraspel**, das; -s (ugs.), ~**holzraspler** [-raspl̩],
der; -s, - (ugs.): *jmd., der in auffallender Weise einer Frau
schmeichelt, ihr schöntut,* ~**holzsaft**, der, ~**holzstrauch**, der:
*in mehreren Arten bes. im Mittelmeergebiet u. in Asien
verbreitete, zu den Schmetterlingsblütlern gehörende kraut-
od. straucbartige Pflanze mit weißen, gelben, blauen od.
violetten Blüten;* ~**kartoffel**, die: svw. ↑Batate (b); ~**kirsche**,
die: **1.** *größere, dunkelrote bis gelbe, süß schmeckende Kir-
sche.* **2.** *Kirschbaum mit Süßkirschen als Früchten;* ~**klee**,
der: *zu den Schmetterlingsblütlern gehörende, in vielen Arten
bes. im Mittelmeergebiet u. in Zentralasien als Staude od.
strauchartig wachsende [Futter] pflanze mit purpurfarbenen,
weißen od. gelben Blüten;* ~**maul**, das (ugs.): *jmd., der gern
Süßes ißt;* ~**most**, der: *unvergorener Fruchtsaft; Most* (2),
dazu: ~**moster** [-mɔstɐ], der; -s, -: *jmd., der Süßmost o.ä.
herstellt* (Berufsbez.); ~**rahm**, der: *ungesäuerter Rahm,* da-
zu: ~**rahmbutter**, die: *Butter aus Süßrahm;* ~**sauer** (mit
Bindestrich)⟨Adj.; o. Steig.⟩: **1.** svw. ↑sauersüß (1): eine süß-
saure Soße; sie essen die Bohnensuppe meist s. [zuberei-
tet]. **2.** (ugs.) svw. ↑sauersüß (2): ein süß-saures Lächeln,
Gesicht; ~**speise**, die: *süße Speise [als Nachtisch];* ~**stoff**,
der: *synthetische od. natürliche Verbindung, die ohne ent-
sprechenden Nährwert stärker als Zucker süßt* (z.B. Sac-
charin); ~**waren** ⟨Pl.⟩: *Nahrungs- u. Genußmittel, die einen
hohen Gehalt an Zucker haben,* dazu: ~**warengeschäft**, das,
~**warenindustrie**, die; ~**wasser**, das ⟨Pl. -wasser⟩: *Wasser
von Flüssen, Binnenseen im Unterschied zum salzigen Meer-
wasser,* dazu: ~**wasserfisch**, der: *im Süßwasser lebender
Fisch,* ~**wassermatrose**, der (ugs. scherzh.): *Binnenschiffer;*
~**wasserpolyp**, der: *im Süßwasser einzeln lebendes Nesseltier,
das sich vorwiegend durch Knospung fortpflanzt; vgl. Hydra;*
~**weichsel**, die: bes. *in Südosteuropa angepflanzte Sauerkir-
sche; Morelle;* ~**wein**, der: svw. ↑Dessertwein.
Süße ['zy:sə], die: - [mhd. süeze, ahd. suozī]: *das Süßsein;
süße* (1–3) *Art;* **süßen** ['zy:sn̩] ⟨sw. V.; hat⟩ [mhd. süe3en,
ahd. suo3en = angenehm machen]: *süß* (1 a) *machen:* [etw.]
mit Zucker, Honig s.; Tee mit Kandis s.; Süßstoff süßt
stärker als Zucker; **Süßigkeit** ['zy:sɪçḳait], die; -, -en [mhd.
süe3echeit = Süße, zu: süe3ec = süß]: **1.** ⟨meist Pl.⟩ *etw.
Süßes in Form von Schokolade, Praline, Bonbon o.ä.:* -en
essen, knabbern; Agathe beschäftigte ihre Finger mit einer
eingewickelten S. (Musil, Mann 1027). **2.** ⟨Pl. selten⟩ (geh.)
das Süßsein; süße (2, 3) *Art;* **süßlich** ⟨Adj.⟩ [mhd. süe3lich,
ahd. suo3lih = süß, freundlich]: **1.** *[auf unangenehme Wei-
se] leicht süß* (1): ein -er [Bei]geschmack, Geruch; ein -es
Parfüm; die erfrorenen Kartoffeln schmecken s.; der Wein
ist mir zu s. **2.** (abwertend) *weichlich-gefühlvoll u. im
Kitschige schwelgend:* ein -es Gedicht; ein -er Film; dieser
Stil, Autor, Maler ist mir zu s. **3.** (abwertend) *übertrieben
u. geheuchelt freundlich, liebenswürdig:* ein -es Lächeln;
mit -er Miene; er ist mir zu s.; ⟨Abl.:⟩ **Süßlichkeit**, die;
-: *das Süßlichsein; süßliche* (1–3) *Art;* **Süßling** ['zy:slɪŋ],
der; -s, -e (veraltet abwertend): *süßlicher* (3) *Mensch.*
Sust [zʊst], der; -, -en [zu lat. substare = (darin) vorhanden
sein] (schweiz. veraltet): *öffentliches Lager-, Rasthaus.*
Sustain [səs'tein], das; -s, -s ⟨engl.-amerik. sustain, zu: to
sustain = einen Ton halten, über das Afrz. < lat. sustenīre,
↑Sustentation⟩ (Musik): *Zeit des Abfallens des Tons bis
zu einer bestimmten Tonhöhe beim Synthesizer;* **Sustentation**
[zʊstɛnta'tsi̯oːn], die; -, -en [lat. sustentātio, eigtl. = das
Hinhalten, zu: sustentāre, Intensivbildung zu: sustenīre
= stützen] (veraltet): *Unterstützung, Versorgung.*
suszeptibel [zʊstsɛp'tiːbl̩] ⟨Adj.; ...bler, -ste⟩ [spätlat. suscep-
tibilis = fähig (etw. aufzunehmen)] (bildungsspr. veraltet):
empfänglich, reizbar; ⟨Abl.:⟩ **Suszeptibilität** [...tibili'tɛːt],
die; -: **1.** (bildungsspr. veraltet) *Empfindlichkeit, Reizbar-
keit.* **2.** (Physik) **a)** * **[di]elektrische S.** *(Verhältnis zwischen
dielektrischer Polarisation u. elektrischer Feldstärke);* **b)**
* **magnetische S.** *(Verhältnis zwischen Magnetisierung u.
magnetischer Feldstärke);* **Suszeption** [...'tsi̯oːn], die; -, -en
[lat.susceptio = Aufnahme](Bot.): *AufnahmekennReizes*(1)
(z.B. durch Absorption des Lichts beim Phototropismus);
suszipieren [zʊstsi'piːrən] ⟨sw. V.; hat⟩ [lat. suscipere =
aufnehmen] (Bot.): *(von Pflanzen) einen Reiz aufnehmen.*
Sutane: ↑Soutane; **Sutanelle:** ↑Soutanelle.
Sutasch: ↑Soutache.

Sutra ['zuːtra], das; -, -s ⟨meist Pl.⟩ [sanskr. sūtra]: *knapp
u. einprägsam formulierter Lehrsatz der indischen Literatur.*
Sütterlinschrift ['zʏtɐliːn-], die; - [nach dem dt. Graphiker
L. Sütterlin (1865–1917)]: *deutsche Schreibschrift* (von 1935
bis 1941 an deutschen Schulen verwendet).
Sutur [zu'tuːɐ̯], die; -, -en [lat. sūtūra = Naht]: **1.** (Anat.)
*starre Verbindung zwischen Knochen in Form einer sehr
dünnen Schicht faserigen Bindegewebes, bes. Schädelnaht;
Naht* (3). **2.** (Med.) svw. ↑Naht (1 b).
suum cuique! ['suːʊm ku'iːkvə; lat.] (bildungsspr.): *jedem
das Seine!*
suzerän [zutse'rɛːn] ⟨Adj.; o. Steig.⟩ [frz. suzerain < mfrz.
souserain, geb. nach: souverain (↑souverän) zu älter: sus
= darüber < lat. sūsum = nach oben] (selten): *(von
einem Staat) die Oberhoheit über einen anderen Staat aus-
übend;* **Suzerän** [-], der; -s, -e [frz. suzerain] (Völkerr. frü-
her): *Staat, der die Suzeränität über einen anderen Staat
ausübt;* **Suzeränität** [...rɛni'tɛːt], die; - [frz. suzeraineté]
(Völkerr. früher): *Oberhoheit über einen anderen Staat.*
svegliato [svɛl'ja:to] ⟨Adv.⟩ [ital. svegliato, zu: svegliare
= wecken] (Musik): *munter, frisch.*
Swami ['sva:mi], der; -s, -s [Hindi svāmī]: *hinduistischer
Mönch, Lehrer.*
Swanboy ['svɔnbɔi], das; -s [engl. swanboy, eigtl. =
Schwanenjunges] (Textilind.): *auf beiden Seiten stark ge-
rauhtes [weißes] Baumwollgewebe in Köper- od. Leinwand-
bindung;* **Swanskin** ['svɔnskɪn], der; -s [engl. swanskin, eigtl.
= Federkleid des Schwans] (Textilind.): svw. ↑Swanboy.
Swapgeschäft ['svɔp-], das; -[e]s, -e [engl. swap, zu: to swap
= (aus)tauschen] (Börsenw.): *[von den Zentralbanken]
meist zum Zweck der Kurssicherung vorgenommener Aus-
tausch von Währungen in einer Verbindung von Kassage-
schäft* (1) *u. Termingeschäft;* **Swapper** ['svɔpɐ], der; -s,
- [engl. swapper]: (Jargon): *jmd., der Partnertausch betreibt.*
Swarabhakti [svara'bakti], das; - [sanskr. svárabhakti]
(Sprachw. veraltet): svw. ↑Sproßvokal.
Swastika ['svastika], die; -, ...ken [sanskr. svastikaḥ]: *altind.
Glückssymbol in Form eines Sonnenrades, Hakenkreuzes.*
Sweater ['sveːtɐ], der; -s, - [engl. sweater, zu: to sweat =
schwitzen (lassen, machen)] (veraltend): *Pullover;* **Sweat-
shirt** ['svet-ʃɔːt], das; -s, -s [engl. sweat shirt]: *weit geschnit-
tener Sportpullover (meist aus Baumwolle).*
Sweepstake ['svi:psteik], das od.der; -s, -s [engl. sweepstake,
aus: to sweep = einstreichen (2) u. stake = Wetteinsatz]:
1. *zu Werbezwecken durchgeführte Verlosung, bei der die
Gewinne vor der Verteilung der Lose aufgeteilt werden.*
2. *Wettbewerb [im Pferderennsport], bei dem die ausgesetz-
te Prämie aus den Eintrittsgeldern besteht.*
Sweet [swi:t], der; - [engl. sweet = süß; sentimental]:
dem Jazz nachgebildete Unterhaltungsmusik; **Sweetheart**
['swi:tha:t], das; -, -s [engl. sweetheart, aus: sweet = lieblich
u. heart = Herz]: engl. Bez. für *Liebste[r].*
Swimmingpool, (auch noch:) **Swimming-pool** ['svɪmɪŋpuːl],
der; -s, -s [engl. swimming pool, zu: to swim = schwim-
men u. pool = Teich, Pfütze]: *Schwimmbecken in Haus
od. Garten.*
[¹]**Swing** [svɪŋ], der; -[s], -s [engl. swing, eigtl. = das Schwin-
gen, zu: to swing = schwingen]: **1.** ⟨o. Pl.⟩ **a)** *rhythmische
Qualität des Jazz, die durch die Spannung zwischen dem
Grundrhythmus u. den melodisch-rhythmischen Akzenten so-
wie durch Überlagerungen verschiedener Rhythmen entsteht;*
b) *(bes. 1930–1945) Jazzstil, bei dem die afroamerikani-
schen Elemente hinter europäisches Klangideal zurücktre-
ten.* **2.** kurz für ↑Swingfox; [²]**Swing** [-], der; -[s] [engl.
swing, eigtl. = das Schwingen, ↑[¹]Swing] (Wirtsch.): *(bei
zweiseitigen Handelsverträgen) Betrag, bis zu dem ein Land,
das mit seiner Lieferung im Verzug ist, vom Handelspartner
Kredit erhält;* ⟨Abl.:⟩ **swingen** ['svɪŋən] ⟨sw. V.; hat⟩ [engl.
to swing]: **1. a)** *in der Art des ↑Swing* (1 a) *ein Musikstück
spielen, Musik machen;* **b)** *zur Musik des Swing* (1 b) *tanzen.*
2. (Jargon verhüll.) *Gruppensex betreiben;* **Swinger**, der; -s,
- [engl.-amerik. swinger, eigtl. = jmd., der hin und
her schwingt] (Jargon verhüll.): *jmd., der swingt* (2); **Swing-
fox**, der; -[es], -e: *aus dem Foxtrott entwickelter Gesell-
schaftstanz;* **Swinging** ['svɪŋɪŋ], der [engl.-amerik. swing-
ing] (Jargon verhüll.): *Gruppensex.*

Switchgeschäft ['svɪtʃ-], das; -[e]s, -e [engl. switch = das
Umleiten (von Kapital)] (Wirtsch.): *über ein drittes Land
abgewickeltes Außenhandelsgeschäft, zur Ausnutzung
von Differenzen der Wechselkurse).*

Sybarit [zyba'ri:t], der; -en, -en [lat. Sybarīta < griech. Sybarítēs = Einwohner der antiken Stadt Sybaris; die Sybariten waren als Schlemmer verrufen] (bildungsspr. veraltend): *Schlemmer;* ⟨Abl.:⟩ **sybaritisch** ⟨Adj.⟩ (bildungsspr. veraltend): *genußsüchtig, schwelgerisch.*
Syenit [zye'ni:t, auch: ...nɪt], der; -s, -e [lat. lapis Syēnītēs = bei Assuan (lat. = Syēnē) gebrochener Granitstein]: *ein mittel- bis grobkörniges Tiefengestein.*
Sykomore [zyko'mo:rə], die; -, -n [lat. sȳcomorus < griech. sykómoros, zu: sȳkon = Feige u. móron = Maulbeere, eigtl. = Maulbeerfeigenbaum]: *in Ostafrika beheimateter Feigenbaum mit eßbaren Früchten u. festem, sehr haltbarem Holz;* ⟨Zus.:⟩ **Sykomorenholz,** das ⟨o. Pl.⟩.
Sykophant [zyko'fant], der; -en, -en [(2: lat. sȳcophanta <) griech. sykophántēs; 1. Bestandteil H. u.; 2. Bestandteil zu: phásis = Anzeige]: 1. *gewerbsmäßiger Ankläger im alten Athen.* 2. (bildungsspr. veraltet) *Verräter, Verleumder;* **sykophantisch** ⟨Adj.; o. Steig.⟩ [griech. sykophantikós] (bildungsspr. veraltet): *anklägerisch, verleumderisch.*
Sykose [zy'ko:zə], die; -, -n [zu griech. sȳkon = Feige, übertr. = Warze] (Med.): *Bartflechte* (2).
Syllabar [zyla'ba:ɐ̯], das; -s, -e [zu griech. syllabḗ, ↑syllabisch] (bildungsspr. veraltet): *Abc-Buch,* ¹*Fibel* (1); **syllabieren** [zyla'bi:rən] ⟨sw. V.; hat⟩ [zu griech. syllabḗ, ↑syllabisch] (bildungsspr. veraltet): *buchstabieren; in Silben [aus]sprechen;* **syllabisch** [zy'la:bɪʃ] ⟨Adj.; o. Steig.⟩ [spätlat. syllabicus < griech. syllabikós, zu: syllabḗ = Silbe]: 1. (bildungsspr. veraltet) *silbenweise.* 2. (Musik) *silbenweise komponiert, so daß jeder Silbe des Textes eine Note zugehörig ist;* **Syllabus** ['zylabʊs], der; -, - u. ...bi [1: spätlat. syllabus < griech. sýllabos]: 1. (bildungsspr. veraltet) *Zusammenfassung, Verzeichnis.* 2. (kath. Kirche früher) *päpstliche Auflistung kirchlich verurteilter religiöser, philosophischer u. politischer Lehren;* **Syllepse** [zy'lɛpsə], **Syllepsis** ['zylɛpsɪs], die; -, ...epsen [spätlat. syllḗpsis < griech. sýllēpsis] (Rhet.): *Sonderform der Ellipse, bei der ein Satzteil, meist das Prädikat* (3), *mehreren, in Person, Numerus od. Genus verschiedenen Subjekten* (2) *zugeordnet wird* (z. B. „die Kontrolle wurde verstärkt und zehn Schmuggler verhaftet"); **sylleptisch** [zy'lɛptɪʃ] ⟨Adj.; o. Steig.⟩ [griech. syllēptikós] *die Syllepse betreffend; in der Form einer Syllepse.*
Syllogismus, der; -, ...men [lat. syllogismus < griech. syllogismós, eigtl. = das Zusammenrechnen] (Philos.): *aus zwei Prämissen gezogener logischer Schluß vom Allgemeinen auf das Besondere,* **Syllogistik,** die; - (Philos.): *Lehre von den Syllogismen;* **syllogistisch** ⟨Adj.; o. Steig.⟩ [lat. syllogisticus < griech. syllogistikós] (Philos.): *den Syllogismus, die Syllogistik betreffend; in der Form eines Syllogismus.*
¹**Sylphe** ['zylfə], der; -n, -n, selten auch: die; -, -n [Elementargeist im System des Paracelsus (1493–1541)]: *Luftgeist* (z. B. Oberon, Ariel); ²**Sylphe** [-], die; -, -n (bildungsspr.): *ätherisch zartes weibliches Wesen;* ⟨Abl.:⟩ **Sylphide** [zyl'fi:də], die; -, -n: 1. *weiblicher Luftgeist.* 2. *schlankes, zartes, anmutiges Mädchen;* ⟨Abl.:⟩ **sylphidenhaft** ⟨Adj.; -er, -este⟩ (bildungsspr.): *zart, anmutig.*
Sylvin [zyl'vi:n], das, auch: der; -s, -e [nach dem niederl. Arzt F. Deleboe, genannt Sylvius (1614–1672)] (Geol.): *zu den Kalisalzen gehörendes Mineral* (Düngemittel).
Symbiont [zym'bjɔnt], der; -en, -en [zu griech. symbiōn (Gen.: symbioũntos), 1. Part. von: symbioūn = zusammenleben] (Biol.): *Lebewesen, das Lebewesen anderer Art in Symbiose lebt;* **symbiontisch** ⟨Adj.; o. Steig.⟩ (Biol.): svw. ↑symbiotisch; **Symbiose** [...'bjo:zə], die; -, -n [griech. symbíōsis = das Zusammenleben] (Biol.): *das Zusammenleben von Lebewesen verschiedener Art zu gegenseitigem Nutzen:* in S. leben; Ü in einer ... tausendjährigen S. zwischen Staat, Volk und römischer Kirche (Spiegel 18, 1966, 134); **symbiotisch** [...'bjo:tɪʃ] ⟨Adj.; o. Steig.⟩ (Biol.): *eine Symbiose darstellend.*
Symbol [zym'bo:l], das; -s, -e [lat. symbolum < griech. sýmbolon = (Kenn)zeichen, eigtl. = Zusammengefügtes; nach dem zwischen verschiedenen Personen vereinbarten Erkennungszeichen, bestehend aus Bruchstücken (z. B. eines Ringes), die zusammengefügt ein Ganzes ergeben, zu: symbállein = zusammenfügen]: 1. *Gegenstand od. Vorgang, der stellvertretend für etw. nicht Wahrnehmbares, Gedachtes steht, so daß darin Wahrnehmbares u. Nichtwahrnehmbares zusammenfallen:* ein religiöses, christliches S.; die Taube als S. des Friedens. 2. (bes. Fachspr.) *Formelzeichen, Zeichen,* mathematisches, chemisches, logisches S.

symbol-, Symbol-: ∼**charakter,** der ⟨o. Pl.⟩: *symbolhafte Bedeutung:* etw. bekommt S.; ∼**forschung,** die; ∼**gehalt,** der; ∼**kraft,** die ⟨o. Pl.⟩: *Kraft, als Symbol zu wirken:* die S. historischer Erinnerungen; ∼**kunde,** die ⟨o. Pl.⟩: *Ikonologie;* ∼**sprache,** die: svw. ↑Assembler; ∼**trächtig** ⟨Adj.⟩: *beladen mit Symbolik,* dazu: ∼**trächtigkeit,** die.
symbolhaft ⟨Adj.; -er, -este⟩: *in der Art eines Symbols [wirkend]:* ein -es Maskottchen; s. sein; ⟨Abl.:⟩ **Symbolhaftigkeit,** die; -, -en ⟨Pl. selten⟩: *das Wirken in der Art eines Symbols;* **Symbolik** [zym'bo:lɪk], die; -: 1. a) *symbolische Bedeutung, symbolischer Gehalt:* die S. einer Szene, der Pilgerschaft; eine Geste von tiefer S.; b) *symbolische Darstellung:* Die meisten der Statuen waren ... plump in ihrer S. (Hagelstange, Spielball 211). 2. a) *Verwendung von Symbolen:* die mittelalterliche S.; die S. der Rose in der Kunst; b) *Wissenschaft von den Symbolen u. ihrer Verwendung;* **symbolisch** ⟨Adj.⟩ [spätlat. symbolicus < griech. symbolikós]: a) *als [eine Art] Symbol für etw. anderes stehend, darauf hindeutend; ein Symbol, eine Art Symbol darstellend:* eine -e Geste, Handlung; diese Worte sind s. zu verstehen; b) *sich des Symbols bedienend; etw. als Symbol verstehend:* eine -e Ausdrucksweise, Bedeutung; **symbolisieren** [...bo:li'zi:rən] ⟨sw. V.; hat⟩ [frz. symboliser, unter Einfluß von (m)frz. symbole (= Symbol) < mlat. symbolizare = in Einklang bringen]: a) *symbolisch darstellen:* die Taube symbolisiert den Frieden; b) ⟨s. + sich⟩ *sich symbolisch darstellen* (5 a): in der Jugend symbolisiert sich für ihn der Fortschritt; ⟨Abl.:⟩ **Symbolisierung,** die; -, -en: das Symbolisieren; **Symbolismus** [...'lɪsmʊs], der; - [1: frz. symbolisme]: 1. *von Frankreich Ende des 19. Jh.s ausgehende Kunstrichtung, die (in Abkehr von Realismus u. Naturalismus) den künstlerischen Inhalt in Symbolen wiederzugeben versucht, eine symbolische Aussage anstrebt.* 2. (Fachspr. selten) *System von Formelzeichen;* **Symbolist** [...'lɪst], der; -en, -en [frz. symboliste]: *Vertreter des Symbolismus* (1); **symbolistisch** ⟨Adj.⟩: *den Symbolismus* (1) *betreffend, dazu gehörend.*
Symmachie [zyma'xi:], die; -, -n [...:ən; griech. symmachía]: *Bundesgenossenschaft der altgriechischen Stadtstaaten.*
Symmetrie [zyme'tri:], die; -, -n [...i:ən; lat. symmetria < griech. symmetría = Ebenmaß, zu: sýmmetros = gleichmäßig]: *Eigenschaft eines ebenen od. räumlichen Gebildes, beiderseits einer [gedachten] Achse ein Spiegelbild zu ergeben; Spiegelgleichheit* (Ggs.: Asymmetrie): die S. zweier geometrischer Figuren; die S. eines Gesichts; Der Bundeswirtschaftsminister hat vor Jahren den Begriff der soziale S. geprägt (Bundestag 189, 1968, 10243); ⟨Zus.:⟩ **Symmetrieachse,** die (Fachspr., bes. Geom.): *gedachte Linie durch die Mitte eines Körpers, durch einer räumlichen Drehung od. einer Spiegelung in einer Ebene;* **Symmetrieebene,** die (Fachspr., bes. Geom.): *[gedachte] Ebene (z. B. durch ein Kristall), zu der beiden Seiten sich alle Erscheinungen spiegelbildlich gleichen;* ⟨Abl.:⟩ **symmetrisch** ⟨Adj.; o. Steig.⟩: *auf beiden Seiten einer [gedachten] Achse ein Spiegelbild ergebend, spiegelgleich* (Ggs.: asymmetrisch): eine -e geometrische Figur; der Barockgarten ist s. angelegt; Ü der -e Aufbau eines Gedichts, einer Komposition.
sympathetisch ⟨Adj.; o. Steig.⟩ [spätgriech. sympathētikós] (bildungsspr.): *eine geheimnisvolle Wirkung aus Gefühl ausübend:* durch eine -e Ahnung ihrer Seele alarmiert (Fussenegger, Haus 285); -e Tinte (Geheimtinte); **Sympathie** [...'ti:], die; -, -n [...i:ən; lat. sympathia < griech. sympátheia = Mitgefühl, zu: sympathḗs = mitfühlend]: *positive Einstellung zu jmdm., (seltener:) etw., meist, weil man sich von der betreffenden Person od. Sache [auf Grund gewisser Übereinstimmung, Affinität] spontan angesprochen fühlt* (Ggs.: Antipathie): S. für jmdn. empfinden, für jmdn., etw. zeigen, bekunden; wenig, große S. für jmdn. haben; jmdm. S. entgegenbringen; S. gewinnen, sich in verscherzen; dieser Plan hat meine volle S. (Zustimmung); bei aller S. (bei allem Wohlwollen), so geht das nicht.

Sympathie-: ∼**bekundung,** die; ∼**kundgebung,** die; ∼**streik,** der: *Streik zur Unterstützung anderer Streikender.*
Sympathikus [zym'pa:tikʊs], der; - [nlat. (nervus) sympathicus, ↑sympathisch (3)] (Anat., Physiol.): *Teil des vegetativen Nervensystems, der bes. die Eingeweide versorgt;* **Sympathisant** [...pati'zant], der; -en, -en [zu ↑sympathisieren]: *jmd., der mit einer [extremen] politischen od. gesellschaftlichen Gruppe (seltener Einzelpersonen), Anschauung sympathisiert*

[u. sie unterstützt]: -en rechtsradikaler Gruppen; ⟨Abl.:⟩ **Sympathisantentum,** das; -s; **Sympathisantin,** die; -, -nen: w. Form zu ↑Sympathisant; **sympathisch** [zym'pa:tɪʃ] ⟨Adj.⟩ [frz. sympathique; 3: mlat., eigtl. = gleichzeitig betroffen, in Mitleidenschaft gezogen]: **1.** *durch seine Art jmdn. ansprechend u. sein Wohlwollen, Zutrauen, seine Zuneigung gewinnend:* ein -er Mensch; sie hat eine -e Stimme; Plastik ist kein so warmes und -es *(angenehmes)* Material wie Holz (DM 49, 1965, 79); seine Rede war s. *(angenehm)* kurz; er ist mir [menschlich] sehr s.; dieser Plan, die Sache ist mir nicht s. *(sagt mir nicht zu);* das allein schon machte ihn [uns] s.; jmdn. s. finden; s. aussehen. **2.** ⟨nicht präd.⟩ (veraltet) *mitfühlend, auf Grund innerer Verbundenheit gleichgestimmt:* weil wir s. teilnehmen an der Gewissensunruhe (Th. Mann, Zauberberg 289). **3.** ⟨o. Steig.; nicht präd.⟩ (Anat., Physiol.) *zum vegetativen Nervensystem gehörend; den Sympathikus betreffend:* das -e Nervensystem; **sympathisieren** [zympati'zi:rən] ⟨sw. V.; hat⟩ [vgl. frz. sympathiser]: *die Anschauungen einer [extremen] Gruppe, einer Einzelperson teilen, ihnen zuneigen, sie unterstützen:* mit einer Partei, einer [politischen] Aktion s. **Symphonie** usw.: ↑Sinfonie usw.
Symphyse [zym'fy:zə], die; -, -n [griech. sýmphysis = das Zusammenwachsen] (Med.): **a)** *Verwachsung zweier Knochenstücke;* **b)** *Knochenfuge, bes. Schambeinfuge;* **symphytisch** [zym'fy:tɪʃ] ⟨Adj.; o. Steig.; nicht adv.⟩ (Med.): *zusammengewachsen.*
Sympi ['zympi], der; -s, -s ⟨Jargon⟩: *Sympathisant einer linksradikalen politischen Gruppe.*
Symposion zym'po:zjon, auch: ...'po:...], das; -s, ...ien [...jən] (1: beeinflußt von engl.-amerik. symposium = spätlat. symposium <) griech. sympósion, eigtl. = gemeinsames Trinken]: **1.** *Zusammenkunft von Wissenschaftlern, Fachleuten, wobei in Vorträgen u. Diskussionen bestimmte Fragen erörtert werden:* ein zweitägiges, internationales S.; während des Kongresses fanden zwei Symposien statt. **2.** *(im antiken Griechenland) auf eine festliche Mahlzeit folgendes Trinkgelage, bei dem das [philosophische] Gespräch im Vordergrund stand.* **3.** *Sammelband mit Beiträgen verschiedener Autoren zu einem Thema;* **Symposium** [...'po:zjom, auch: ...'po:...], das; -s, ...ien [...jən]: lat. Form von ↑Symposion.
Symptom [zymp'to:m], das; -s, -e [spätlat. symptōma < griech. sýmptōma (Gen.: symptōmatos) = vorübergehende Eigentümlichkeit, zufallsbedingter Umstand]: **a)** (Med.) *Anzeichen einer Krankheit; für eine bestimmte Krankheit charakteristische, zu einem bestimmten Krankheitsbild gehörende Veränderung:* klinische -e; ein typisches S. für Gelbsucht; die -e von Diphtherie; die Krankheit geht mit -en wie starker Kopfschmerz und Erbrechen einher; **b)** (bildungsspr.) *Anzeichen einer [negativen] Entwicklung; Kennzeichen:* -e spätzeitlicher Auflösung; **Symptomatik** [zympto'ma:tɪk], die; - (Med.): **1.** *Gesamtheit von Symptomen:* die typische S. einer Krankheit. **2.** svw. ↑Symptomatologie; **symptomatisch** [...'ma:tɪʃ] ⟨Adj.⟩ [griech. symptōmatikós = zufällig]: **1.** (bildungsspr.) *bezeichnend für etw.:* ein -er Fall; die Wiederentdeckung des Manierismus war s. für die moderne Lyrik; es ist, erscheint s., daß ... S. ⟨o. Steig.⟩ (Med.) *die Symptome betreffend; nur auf die Symptome, nicht auf die Krankheitsursache einwirkend:* eine -e Behandlung; **Symptomatologie** [...matolo'gi:], die; - [↑-logie] (Med.): *Lehre von den Symptomen (a); Semiologie (2), Semiotik (2);* **Symptomenkomplex,** der; -es, -e (Med.): svw. ↑Syndrom.
synagogal [zynago'ga:l] ⟨Adj.; o. Steig.; nicht präd.⟩: *den jüdischen Gottesdienst, die Synagoge betreffend;* **Synagoge** [zyna'go:gə], die; -, -n [mhd. sinagōge < kirchenlat. synagōga < griech. synagōgē = Versammlung, zu: synágein = zusammenführen]: **1.** *Gebäude, Raum, in dem sich die jüdische Gemeinde zu Gebet u. Belehrung versammelt.* **2.** ⟨Pl. selten⟩ (bild. Kunst) *zusammen mit der Ecclesia* (2) *als weibliche Figur (mit einer Binde über den Augen u. zerbrochenem Stab) dargestelltes Altes Testament.*
synallagmatisch [zynala'gma:tɪʃ] ⟨Adj.; o. Steig.⟩ [spätgriech. synallagmatikós = den Vertrag, die Übereinkunft betreffend] (Jur.): *gegenseitig:* -er Vertrag *(zweiseitig verpflichtender Vertrag zum Austausch von Leistungen).*
Synalöphe [zyna'lø:fə, zyn|a...], die; -, -n [lat. synaliphē < griech. synaloiphḗ] (antike Metrik): *Verschmelzung zweier Silben durch Elision* (1). *od. Krasis.*

Synandrie [zynan'dri:, zyn|a...], die; - [zu griech. sýn = zusammen u. anḗr (Gen.: andrós) = Mann] (Bot.): *Verwachsung von Staubblättern bei bestimmten Pflanzen.*
Synapse [zy'napsə, zyn'|a...], die; -, -n [griech. sýnapsis = Verbindung] (Biol.): *der Übertragung von Reizen dienende Verbindungsstruktur zwischen einer Nerven- od. Sinneszelle u. einer anderen Nervenzelle od. einem Muskel.*
Synärese [zyn'rɛ:zə, zyn|ɛ...], **Synäresis** [zy'nɛ:rezɪs, syn'|ɛ:...], die; -, ...resen [zynɛ'rɛ:zn̩, zyn|ɛ...; griech. synaíresis] (Sprachw.): *Zusammenziehung zweier verschiedenen Silben angehörender Vokale zu einer Silbe* (z. B. „gehen" zu „gehn").
Synästhesie [zynɛstɛ'zi:, zyn|ɛ...], die; -, -n [...i:ən; griech. synaísthēsis = Mitempfindung] (Med.) *Reizempfindung eines Sinnesorgans bei Reizung eines andern* (z. B. das Auftreten von Farbempfindungen beim Hören bestimmter Töne); **b)** (Literaturw.) *(bes. in der Dichtung der Romantik u. des Symbolismus) sprachlich ausgedrückte Verschmelzung mehrerer Sinneseindrücke* (z. B. schreiendes Rot); **synästhetisch** [zynɛ..., zyn|ɛ...] ⟨Adj.; o. Steig.⟩: **a)** *die Synästhesie betreffend;* **b)** *durch einen nichtspezifischen Reiz erzeugt* (z. B. von Sinneswahrnehmungen).
synchron [zyn'kro:n] ⟨Adj.; o. Steig.⟩ [zu griech. sýn = zusammen, zugleich u. chrónos = Zeit]: **1.** (Fachspr.) *gleichzeitig; mit gleicher Geschwindigkeit [ab]laufend* (Ggs.: asynchron): -e Bewegungen; s. verlaufen; s. geschaltet sein. **2.** (Sprachw.; Ggs.: diachron) **a)** *als sprachliche Gegebenheit in einem bestimmten Zeitraum geltend, anzutreffen:* die Erforschung des -en Sprachzustandes; **b)** svw. ↑synchronisch (a): eine -e Sprachbetrachtung; streng s. vorgehen, etwas untersuchen.
Synchron- (Technik) ⟨~**getriebe,** das: *synchronisiertes* (2) *Getriebe,* ~**maschine,** die: *elektrische Maschine zum Erzeugen von Wechselstrom, bei der sich der Läufer* (4) *synchron zum magnetischen Drehfeld bewegt u. bei der die Drehzahl u. die Frequenz des Wechselstroms einander proportional sind;* ~**motor,** der: *als Motor arbeitende Synchronmaschine;* ~**satellit,** der (Fachspr.): *Satellit, dessen Winkelgeschwindigkeit beim Erdumlauf gleich der Rotationsgeschwindigkeit der Erde ist, so daß er immer über demselben Punkt der Erdoberfläche steht;* ~**sprecher,** der: *Sprecher, der einen fremdsprachigen Film synchronisiert;* ~**uhr,** die: *von einem kleinen Synchronmotor angetriebene Uhr.*
Synchronie [zynkro'ni:], die; - [frz. synchronie, zu: synchrone = synchron] (Sprachw.; Ggs.: Diachronie): **a)** *Zustand einer Sprache in einem bestimmten Zeitraum (im Gegensatz zu ihrer geschichtlichen Entwicklung);* **b)** *Darstellung, Beschreibung sprachlicher Phänomene, eines sprachlichen Zustandes innerhalb eines bestimmten Zeitraums;* **Synchronisation** [...niza'tsjo:n], die; -, -en [engl.-amerik. synchronization]: svw. ↑Synchronisierung; **synchronisch** ⟨Adj.; o. Steig.⟩ [a: frz. synchronique] (Sprachw.; Ggs.: diachronisch): **a)** *sprachliche Phänomene, einen Sprachzustand innerhalb eines bestimmten Zeitraums betrachtend:* die -e Sprachwissenschaft; -e Wörterbücher; die moderne Linguistik ist weitgehend s. ausgerichtet; **b)** svw. ↑synchron (2 a): das Studium -er Funktionszusammenhänge; **synchronisieren** [zynkroni'zi:rən] ⟨sw. V.; hat⟩ [vgl. engl. synchronize, frz. synchroniser]: **1.** (bes. Film) *Bild u. Ton in zeitliche Übereinstimmung bringen (bes. bei fremdsprachigen Filmen):* einen Film s.; einen Film in der synchronisierten Fassung spielen. **2.** (Technik) *den Gleichlauf zwischen zwei Vorgängen, Maschinen od. Geräte[teile]n herstellen:* ... sollen Uhren ... mit Hilfe von realen Lichtsignalen synchronisiert werden (Natur 55). **3.** *zeitlich aufeinander abstimmen:* die Arbeit von zwei Teams s.; ⟨Abl.:⟩ **Synchronisierung,** die; -, -en: das Synchronisieren; **Synchronismus** [...'nɪsmʊs], der; -, ...men: **1.** ⟨o. Pl.⟩ (Technik) svw. ↑Gleichlauf. **2.** *(für das geschichtliche Datierung wichtiges) zeitliches Zusammentreffen von Ereignissen;* **synchronistisch** [...'nɪstɪʃ] ⟨Adj.; o. Steig.⟩: **1.** (Technik) *den Synchronismus* (1) *betreffend.* **2.** *Gleichzeitiges zusammenstellend;* **Synchrotron** ['zynkrotro:n], das; -s, -s, auch: -e [zu griech. tro:n; zu: synchronic = synchron u. griech. -tron, ↑Isotron] (Kernphysik): *Beschleuniger für geladene Elementarteilchen, der diese (im Unterschied zum Zyklotron) auf gleichen Kreisbahn beschleunigt.*
Syndaktylie [zyndakty'li:], die; -, -n [...i:ən; zu griech. sýn = zusammen u. dáktylos = Finger] (Med.): *Verwachsung der Finger od. Zehen.*

Syndetikon ⓦ [zyn'de:tikɔn], das; -s [zu griech. syndetikós = zum Zusammenbinden geeignet]: *ein dickflüssiger Klebstoff;* **syndetisch** [zyn'de:tɪʃ] ⟨Adj.; o. Steig.⟩ [griech. sýndetos = zusammengebunden] (Sprachw.): *durch eine Konjunktion verbunden* (Ggs.: asyndetisch 2).

Syndikalismus [zyndika'lɪsmʊs], der; - [frz. syndicalisme, zu: syndic < spätlat. syndicus, ↑Syndikus]: *gegen Ende des 19.Jh.s in der Arbeiterbewegung entstandene Richtung, die in den gewerkschaftlichen Zusammenschlüssen der Lohnarbeiter u. nicht in einer politischen Partei den Träger revolutionärer Bestrebungen sah;* **Syndikalist** [...'lɪst], der; -en, -en [frz. syndicaliste]: *Anhänger des Syndikalismus;* **syndikalistisch** ⟨Adj.; o. Steig.⟩: *den Syndikalismus betreffend, vertretend, dazu gehörend;* **Syndikat** [zyndi'ka:t], das; -[e]s, -e [1: wohl frz. syndicat, zu: syndic, ↑Syndikalismus; 2: amerik. syndicate]: **1.** (Wirtsch.) *Kartell (mit eigener Rechtspersönlichkeit), bei dem die Mitglieder ihre Erzeugnisse über eine gemeinsame Verkaufsorganisation absetzen müssen.* **2.** kurz für ↑Verbrechersyndikat; **Syndikus** ['zyndikʊs], der; -, ...izi [...itsi], auch: -se [spätlat. syndicus < griech. sýndikos = Vertreter einer Gemeinde vor Gericht] (jur.): *ständiger Rechtsbeistand eines großen Unternehmens, eines Verbandes, einer Handelskammer;* **syndizieren** [zyndi'tsi:rən] ⟨sw. V.; hat⟩ (Wirtsch.): *in einem Syndikat (1) zusammenfassen;* ⟨Abl.:⟩ **Syndizierung,** die; -, -en.

Syndrom [zyn'dro:m], das; -s, -e [griech. syndromé = das Zusammenkommen]: **1.** (Med.) *Krankheitsbild, das sich aus einem Symptomkomplex, dem Zusammentreffen verschiedener charakteristischer Symptome ergibt.* **2.** (Soziol.) *Gruppe von Merkmalen od. Faktoren, deren gemeinsames Auftreten einen bestimmten Zusammenhang od. Zustand anzeigt.*

Synechie [zynɛ'çi:, zyn|ɛ...], die; -, -n [...i:ən; griech. synécheia = Verbindung] (Med.): *Verwachsung, Verklebung (bes. von Regenbogenhaut u. Augenlinse bzw. Hornhaut).*

Synedrion [zy'ne:driɔn, zyn'|e:...], das; -s, ...ien [...iən] (spätlat.): **1.** altgriechische Ratsbehörde. **2.** svw. ↑Synedrium; **Synedrium** [zy'ne:driʊm, zyn'|e:...], das; -s, ...ien [...iən; spätlat. synedrium]: *der Hohe Rat der Juden in griechischer u. römischer Zeit.*

Synekdoche [zy'nɛkdɔxe, zyn'|ɛ...], die; -, -n [...'dɔxn; lat. synekdoché < griech. synekdoché, eigtl. = das Mitverstehen] (Rhet.): *das Ersetzen eines Begriffs durch einen engeren od. weiteren Begriff* (z. B. „Kiel" für „Schiff").

Synektik [zy'nɛktik, zyn'|ɛ...], die; - [engl.-amerik. synectics, zu griech. synektikós = zusammenfassend]: *dem Brainstorming ähnliche Methode zur Lösung von Problemen, wobei u. a. durch Verfremdung des gestellten Problems Lösungsmöglichkeiten gesucht werden.*

synergetisch [zynɛr'ge:tɪʃ, zyn|ɛ...] ⟨Adj.; o. Steig.⟩ [griech. synergētikós, zu: synergētēs = Mitarbeiter, zu: synergeĩn, ↑Synergie] (Fachspr.): *zusammen-, mitwirkend;* **Synergie** [zynɛr'gi:, zyn|ɛ...], die; - [griech. synergía = Mitarbeit, zu: synergeĩn = zusammenarbeiten]: **1.** (Gruppenpsychologie) *Energie, die für den Zusammenhalt u. die gemeinsame Erfüllung von Aufgaben zur Verfügung steht.* **2.** (Chemie, Pharm., Physiol.) svw. ↑Synergismus (1); **Synergismus** [zynɛr'gɪsmʊs, zyn|ɛ...], der; -: **1.** (Chemie, Pharm., Physiol.) *Zusammenwirken von Substanzen od. Faktoren, die sich gegenseitig fördern.* **2.** (christl. Theol.) *Heilslehre, nach der der Mensch neben der Gnade Gottes ursächlich am eigenen Heil mitwirken kann;* **synergistisch** [zynɛ..., zyn|ɛ...] ⟨Adj.; o. Steig.⟩: *den Synergismus (1, 2) betreffend.*

Synesis ['zy:nezis, auch: 'zyn...], die; -, ...esen [zy'ne:zn, zy'...; griech. sýnesis = Verstand] (Sprachw.): svw. ↑Constructio ad sensum. Vgl. Constructio kata synesin.

Synhyponym ['zyn-, auch: ――'-], das; -s, -e (Sprachw.): svw. ↑Kohyponym.

Synizese [zyni'tse:ze, zyn|i...], **Synizesis** [zy'ni:tsezis, zyn'|i:...], die; -, ...zesen [...i'tse:zn; spätlat. synizēsis < griech. synízēsis, eigtl. = das Zusammenfallen (antike Metrik): *Verschmelzung zweier meist im Wortinnern nebeneinanderliegender, zu verschiedenen Silben gehörender Vokale zu einer diphthongischen Silbe.*

synklinal [zynkli'na:l] ⟨Adj.; o. Steig.⟩ [zu griech. sygklínein = mitneigen] (Geol.): *(von Lagerstätten) muldenförmig.*

Synkope, die; -, -n [zyn'ko:pn; spätlat. syncopē < griech. sygkopē, zu: synkóptein = zusammenschlagen]: **1.** [zyn'ko:pə] (Musik) *rhythmische Verschiebung gegenüber der regulären Taktordnung durch Bindung eines unbetonten*

Taktwertes an den folgenden betonten. **2.** ['zynkope] a) (Sprachw.) *Ausfall eines unbetonten Vokals zwischen zwei Konsonanten im Wortinnern* (z. B. ew'ger statt ewiger); **b)** (Verslehre) *Ausfall einer Senkung im Vers.* **3.** ['zynkope] (Med.) a) svw. ↑Kollaps (1); b) *mit plötzlichem Verlust des Bewußtseins verbundene, kurze Zeit dauernde Störung der Durchblutung im Gehirn;* ⟨Abl.:⟩ **synkopieren** [zynko-'pi:rən]: **1.** (Musik) *durch eine Synkope (1), durch Synkopen rhythmisch verschieben.* **2. a)** (Sprachw.) *einen unbetonten Vokal zwischen zwei Konsonanten ausfallen lassen;* b) (Verslehre) *eine Senkung im Vers ausfallen lassen;* **synkopisch** [zyn'ko:pɪʃ] ⟨Adj.; o. Steig.⟩: **1.** (Musik) *in Synkopen (1) ablaufend; durch Synkopen charakterisiert; eine Synkope, Synkopen aufweisend.* **2.** (Sprachw., Verslehre) *die Synkope (2) betreffend.*

Synkretismus [zynkre'tɪsmʊs], der; - [spätgriech. sygkrētismós = Vereinigung zweier Streitender gegen einen Dritten]: **1.** (Fachspr., bildungsspr.) *Vermischung verschiedener Religionen, Weltanschauungen, philosophischer Lehren o. ä. (ohne daß eine innere Einheit erreicht werden würde).* **2.** (Sprachw.) svw. ↑Kasussynkretismus; **Synkretist** [...'tɪst], der; -en, -en: *Vertreter des Synkretismus (1);* **synkretistisch** ⟨Adj.; o. Steig.⟩: *den Synkretismus (1) betreffend.*

Synod [zy'no:t], der; -[e]s, -e [russ. sinod < griech. sýnodos, ↑Synode]: *(bis 1917) oberstes Organ der russisch-orthodoxen Kirche: der Heilige S.;* **synodal** [zyno'da:l] ⟨Adj.; o. Steig.⟩ [spätlat. synodālis]: *die Synode betreffend, dazu gehörend;* ⟨subst.:⟩ **Synodale,** der u. die; -n, -n [zu griech. sýnodikos < griech. sýnodos]: *Mitglied einer Synode;* ⟨Zus.:⟩ **Synodalverfassung,** die: *Verfassung der evangelischen Landeskirchen, bei der die rechtliche Gewalt von der Synode (1) ausgeht;* **Synodalversammlung,** die; -, -en [spätlat. synodus < griech. sýnodos = (beratende) Versammlung (von Priestern)]: **1.** (ev. Kirche) *von Beauftragten (Geistlichen u. Laien) der Gemeinden bestehende Versammlung, die Fragen der Lehre u. kirchlichen Ordnung regelt u. [unter bischöflicher Leitung] Trägern kirchlicher Selbstverwaltung ist.* **2.** (kath. Kirche) *beratende, beschließende u. gesetzgebende Versammlung von Bischöfen in einem Konzil [unter Vorsitz des Papstes];* **synodisch** ⟨Adj.; o. Steig.⟩[1:spätlat. synodicus]: **1.** (selten) *synodal.* **2.** (Astron.) *auf die Stellung von Sonne u. Erde zueinander bezogen.*

Synökie: ↑Synoikie.

synonym [zyno'ny:m] ⟨Adj.; o. Steig.; nicht adv.⟩ [spätlat. synónymos < griech. synṓnymos] (Sprachw.): *mit einem anderen Wort od. einer Reihe von Wörtern von gleicher od. ähnlicher Bedeutung, so daß beide in einem bestimmten Textzusammenhang austauschbar sind; sinnverwandt: -e Redewendungen; einen Ausdruck mit einem andern s. gebrauchen, verwenden; Ü Herberger und der Fußball sind nicht nur s., sondern auch wesensgleich* (Spiegel 31, 1966, 69); **Synonym** [-], das; -s, -e, auch: -a [zy'no:nyma, auch: zy'no:...]; spätlat. synónymum < griech. synónymon] (Sprachw.): *Wort, das mit einem andern Wort od. einer Reihe von Wörtern sinnverwandt ist, das die gleiche od. eine ähnliche Bedeutung hat u. in einem bestimmten Textzusammenhang dagegen ausgetauscht werden kann* (Ggs.: Antonym): *partielle -e; „Antlitz" und „Visage" sind od. waren „Gesicht"; Ü Schweden galt als ein S. für Wohlfahrtsstaat;* **Synonymwörterbuch:** ↑Synonymwörterbuch; **Synonymik** [...ny'mi:], die; - [spätlat. synōnymia < griech. synōnymía] (Sprachw.): *inhaltliche Übereinstimmung zwischen Wörtern od. Konstruktionen in derselben Sprache;* **Synonymik** [...'ny:mɪk], die; -, -en: **1.** ⟨o. Pl.⟩ *Teilgebiet der Sprachwissenschaft, das dem man sich mit den Synonymen befaßt.* **2.** ⟨o. Pl.⟩ (selten) *Synonymwörterbuch;* **synonymisch** ⟨Adj.; o. Steig.⟩ (Sprachw.): **1.** *die Synonyme betreffend: die -e Konkurrenz zwischen -bar und -lich.* **2.** ⟨nicht adv.⟩ *älter für* synonym; **Synonymwörterbuch,** das; -[e]s, ...bücher: *Wörterbuch, in dem Synonyme in Gruppen zusammengestellt sind.*

Synopse [zy'nɔpsə], **Synopsis** ['zynɔpsɪs, zy'nɔpsɪs]; spätlat. synopsis = Entwurf, Verzeichnis < griech. sýnopsis = Übersicht; Überblick]: **1.** (Fachspr.) a) *vergleichende Gegenüberstellung von Texten, Textteilen o. ä.;* **b)** *zu Studienzwecken vorgenommene Anordnung der Texte des Matthäus-, Markus- u. Lukasevangeliums in parallelen Spalten.* **2.** (bildungsspr.) *Zusammenschau: eine S. wissenschaftlichen und philosophischen Schaffens;* **Synoptik,** die'· (Met.): *für eine Wettervorhersage*

notwendige großräumige Wetterbeobachtung; **Synoptiker,** der; -s, - ⟨meist Pl.⟩: *einer der drei Evangelisten Matthäus, Markus, Lukas, deren Texte beim Vergleich weitgehend übereinstimmen;* **synoptisch** ⟨Adj.; o. Steig.⟩: **1.** (Fachspr.) *in einer Synopse (1) angeordnet.* **2.** (bildungsspr.) *von, in der Art einer Synopse (2).* **3.** ⟨nur attr.⟩ *von den Synoptikern stammend:* die -en Evangelien.
Synözie [zynø'tsi:], Synökie [...'ki:], die; -, -n [...i:ən; zu griech. synoikoûn = zusammen wohnen]: **1.** (Zool.) *das Zusammenleben zweier od. mehrerer Arten von Organismen, ohne daß die Gemeinschaft den Wirtstieren nutzt od. schadet.* **2.** (Bot.) svw. ↑Monözie; **synözisch** [zy'nø:tsɪʃ] ⟨Adj.; o. Steig.⟩: **1.** (Zool.) *in Form der Synözie* (1) *zusammenlebend; die Synözie betreffend.* **2.** (Bot.) svw. ↑monözisch.
Syntagma [zyn'tagma], das; -s, ...men u. -ta [griech. sýntagma = Zusammengestelltes, zu: syntássein, ↑Syntax] (Sprachw.): *Verknüpfung von Wörtern zu Wortgruppen, Wortverbindungen* (z. B. von „in" u. „Eile" zu „in Eile"); **syntagmatisch** [...ta'gma:tɪʃ] ⟨Adj.; o. Steig.⟩ (Sprachw.): *die Beziehung, die zwischen ein Syntagma bildenden Einheiten besteht, betreffend;* **Syntaktik,** die; - (Sprachw.): *Untersuchung der formalen Beziehungen zwischen den Zeichen einer Sprache als Teilgebiet der Semiologie (1);* **syntaktisch** ⟨Adj.; o. Steig.⟩ (Sprachw.): **a)** *die Syntax* (a), *den [korrekten] Satzbau betreffend:* -e Probleme der Lyrik Paul Celans; **b)** *die Syntax* (b) *betreffend;* **Syntax** ['zyntaks], die; -, -en [lat. syntaxis < griech. sýntaxis, eigtl. = Zusammenstellung, zu: syntássein = zusammenstellen] (Sprachw.): **a)** *in einer Sprache zulässige Verbindung von Wörtern zu Wortgruppen u. Sätzen; korrekte Verknüpfung sprachlicher Einheiten im Satz:* die S. einer Sprache [nicht] beherrschen; die S. *(syntaktische Verwendung) einer Partikel;* **b)** *Lehre vom Bau des Satzes als Teilgebiet der Grammatik; Satzlehre:* historische S. der vergleichende S. der germanischen Sprachen; **c)** *wissenschaftliche Darstellung der Syntax* (b).
Synthese, die; -, -n [spätlat. synthesis < griech. sýnthesis, zu: syntithénai = zusammensetzen, -stellen]: **1. a)** (Philos., bildungsspr.) *Vereinigung verschiedener [gegensätzlicher] geistiger Elemente, von These* (2) *u. Antithese* (1) *zu einem neuen [höheren] Ganzen:* eine S. kontrürer Auffassungen; eine S. aus/von/zwischen Marxismus und Buddhismus; **b)** (bildungsspr., Philos.) *Verfahren, von elementaren zu komplexen Begriffen zu gelangen* (Ggs.: Analyse 1). **2.** (Chemie) *künstliche Herstellung von anorganischen Verbindungen; Aufbau einer Substanz aus einfachen Stoffen.*
Synthese-: ~**faser,** die: *Chemiefaser aus synthetisch hergestellten Rohstoffen* (z. B. Nylon); ~**gas,** das: *zur Synthese* (2) *bes. von Kohlenwasserstoffen, Alkoholen verwendetes Gasgemisch;* ~**produkt,** das: *Produkt aus Kunststoff.*
Synthesis ['zyntezɪs], die; -, ...thesen [...'te:zn̩] (selten): svw. ↑Synthese (1); **Synthesizer** ['sɪntəsaɪzə, engl.: 'sɪnθəsaɪzə], der; -s, - [engl. sinthesizer, zu: to sinthesize = synthetisch zusammensetzen]: *Kombination aufeinander abgestimmter elektronischer Bauelemente u. Geräte zur Erzeugung von Klängen u. Geräuschen;* **Syntheta:** Pl. von ↑Syntheton; **Synthetics** [zyn'te:tɪks] ⟨Pl.⟩ [engl. synthetics, zu: synthetic = synthetisch (2)]: **a)** *auf chemischem Wege gewonnene Textilfasern; Gewebe aus Kunstfasern;* **b)** *Textilien aus Synthetics* (a); **Synthetik** [...'te:tɪk], das; -s ⟨meist o. Art.⟩: *[Gewebe aus] Kunstfaser, Chemiefaser:* eine Bluse aus S.; **Synthetiks:** eindeutschend für ↑Synthetics; **synthetisch** ⟨Adj.; o. Steig.⟩ [1: zu ↑Synthese (1), nach griech. synthetikós = zum Zusammenstellen geeignet; 2: zu ↑Synthese (2)]: **1.** (Fachspr., bildungsspr.) *auf Synthese* (1) *beruhend; zu einer Einheit zusammenfügend, verknüpfend; zusammensetzend:* eine -e Arbeitsweise, Methode; -e Geometrie *(Geometrie, die auf Grundbegriffen [wie Punkt u. Gerade] aufbaut, ohne dabei Koordinaten u. algebraische Methoden zu verwenden werden);* -es Urteil (Philos.; *Urteil, das die Erkenntnis erweitert u. etw. hinzufügt, was nicht bereits in dem Begriff des betreffenden Gegenstandes enthalten ist).* **2.** (Chemie) *die Synthese* (2) *betreffend, darauf beruhend:* -e Fasern, Edelsteine, Pelze; Verbindungen von -er Natur; einen Stoff s. herstellen; das Zeug schmeckt s. *(künstlich);* **synthetisieren** [zynteti'zi:rən] ⟨sw. V.; hat⟩ (Chemie): *durch Synthese* (2) *herstellen:* eine Substanz, Vitamine s.; **Syntheton** ['zyntetɔn], das; -s, ...ta [zu griech. sýnthetos = zusammengesetzt] (Sprachw.): *aus einer Wort-*

gruppe zusammengezogenes Wort (z. B. „kopfstehen" aus „auf dem Kopf stehen").
Synzytium [zyn'tsy:tsjʊm], das; -s, ..ien [...jən; zu griech. sýn = zusammen u. kýtos = Höhlung, Wölbung] (Biol.): *durch Verschmelzung mehrerer Zellen entstandene mehrkernige Plasmamasse.*
Syph [zyf], der; -s (salopp verhüll.): Kurzf. von ↑Syphilis: den S. haben; **Syphilid** [zyfi'li:t], das; -[e]s, -e (Med.): *syphilitischer Hautausschlag;* **Syphilis** ['zy:filɪs], die; - [nach dem Titel eines lat. Lehrgedichts des 16. Jh.s, in dem die Geschichte eines geschlechtskranken Hirten namens Syphilus erzählt wird]: *Geschlechtskrankheit, bei der sich zunächst an der infizierten Stelle ein hartes Knötchen bildet u. die dann zu Erkrankungen u. Schädigungen der Haut, der inneren Organe, Knochen, des Gehirns u. Rückenmarks führt; Lues;* ⟨Abl.:⟩ **Syphilitiker** [zyfi'li:tikɐ], der; -s, -: *jmd., der an Syphilis leidet;* **syphilitisch** ⟨Adj.; o. Steig.; nicht adv.⟩: *die Syphilis betreffend, darauf beruhend; luetisch.*
Syringe [zy'rɪŋə], die; -, -n [mlat. syringa < griech. sýrigx (↑Syrinx 1), weil aus den Ästen Flöten geschnitzt wurden] (Bot.): *Flieder;* **Syrinx** ['zy:rɪŋks], die; -, ...ngen [zy'rɪŋən; lat. syrinx < griech. sýrigx (Gen.: sýriggos), eigtl. = Rohr, Röhre]: **1.** svw. ↑Panflöte. **2.** *(bei [Sing]vögeln) Töne erzeugendes Organ an der Gabelung der Luftröhre in die beiden Hauptbronchien.*
Syrologe [zyro...], der; -n, -n ↑-loge]: *Wissenschaftler auf dem Gebiet der Syrologie;* **Syrologie,** die; - [↑-logie]: *Wissenschaft u. Lehre von den Sprachen, der Geschichte u. den Altertümern Syriens.*
Syrte ['zyrtə], die; -, -n [griech. sýrtis (veraltet): *Untiefe.*
System [zys'te:m], das; -s, -e [spätlat. systēma < griech. sýstēma = aus mehreren Teilen zusammengesetztes u. gegliedertes Ganzes]: **1.** *(in Wissenschaft od. Philosophie) aus einheitlich geordneten Aussagen errichtetes Gebilde, dessen Teile in Abhängigkeit zueinander stehen; wissenschaftliches Schema, Lehrgebäude:* ein philosophisches S.; das Hegelsche S.; Erkenntnisse in ein umfassendes S. bringen. **2.** *durch eine Verknüpfung von Einzelheiten, einzelnen Schritten gekennzeichneter Plan, nach dem man vorgeht; Prinzip, nach dem etw. gegliedert, geordnet wird:* ein raffiniert ausgeklügeltes, unfehlbares, unbrauchbares S.; der Verhältniswahl; -e sozialer Sicherung; dahinter steckt S. *(das ist kein Zufall, sondern dahinter verbirgt sich, wohldurchdacht, eine negative Absicht);* ein bestimmtes S. anwenden; sein S. haben; sich ein S. ausdenken; kein S. in etw. sehen; in etw. bringen *(etw. nach einem Ordnungsprinzip einrichten, ablaufen o. ä. lassen);* in, nach einer Sache S. walten lassen *(etw. systematisch betreiben);* nach einem bestimmten S. vorgehen; *gebundenes S.* (Archit., Kunstwiss.: *Grundrißaufteilung romanischer Kirchen nach der Vierungsquadrat als Maßeinheit).* **3.** *Form der staatlichen, wirtschaftlichen, gesellschaftlichen Organisation, die durch wechselseitige Abhängigkeit (z. B. von Personen, Institutionen) gekennzeichnet ist:* das kapitalistisches, faschistisches, parlamentarisches S.; das bestehende gesellschaftliche S.; das marktwirtschaftliche S. des Wohlfahrtsstaates; ein S. stützen. **4.** (Naturw., bes. Physik, Biol.) *Gesamtheit von Objekten, die sich in einem zusammenhängenden Zusammenhang befinden u. durch die Wechselbeziehungen untereinander gegenüber ihrer Umgebung abzugrenzen sind:* [an]organische -e; ein geschlossenes ökologisches S. **5.** *Einheit aus technischen Anlagen, Bauelementen, die eine gemeinsame Funktion haben:* technische -e; ein S. von gemeinsam bestimmten S. vorgehen; -e *(Verschlußstücke)* für Feuerwaffen fertigen; ein S. *(einheitliches Gefüge)* von miteinander verbundenen Strebebogen und Pfeilern trägt das Dach. **6. a)** (Sprachw.) *Menge von Elementen, zwischen denen bestimmte Beziehungen bestehen:* semiotische, sprachliche -e; -e von Lauten und Zeichen; **b)** *in festgelegter Weise zusammengeordnete Linien o. ä. zur Eintragung od. Festlegung von etw.:* das geometrische S. der Koordinaten; das von Notenlinien (z. B. Logik) *Menge von Zeichen, die nach bestimmten Regeln zu verwenden sind:* das S. der Notenschrift, das Alphabets. **7. a)** (Biol.) *nach dem Grad sippschaftlicher Zusammengehörigkeit angelegte Zusammenstellung von Tieren, Pflanzen;* **b)** * periodisches S.* (Chemie; svw. ↑Periodensystem).
system-, System-: ~**analyse,** die (Fachspr.): *Analyse von Systemen* (bes. 3); ~**analytiker,** der: *Spezialist, der mit den Methoden der betriebswirtschaftlichen Systemanalyse u.*

Arbeitsabläufe in Betrieben untersucht u. den Einsatz von Datenverarbeitungsanlagen organisiert (Berufbez.); ~**bauweise, die:** *Zusammenfügung vorgefertigter Bauteile eines kompletten Programms am Bestimmungsort;* ~**bedingt** 〈Adj.; o. Steig.〉: *durch das betreffende System* (3) *bedingt:* -e Besonderheiten; etw. als s. hinnehmen, dazu: ~**bedingtheit, die;** ~**charakter, der:** *das Charakteristische eines Systems:* etw. hat, trägt S.; ~**eigen** 〈Adj.; o. Steig.〉: svw. ↑~immanent; ~**erhaltend** 〈Adj.; o. Steig.; nicht adv.〉: *durch sein Vorhandensein das betreffende System* (3) *erhaltend;* ~**erkrankung, die** (Med.): *Erkrankung eines ganzen Systems* (4) *des Organismus;* ~**forschung, die:** *Erforschung des Aufbaus u. der Funktionen von Systemen* (3, 4, 5); ~**fremd** 〈Adj.; o. Steig.〉: *sich mit dem betreffenden System* (1, 3) *nicht, kaum vereinen lassend;* ~**immanent** 〈Adj.; o. Steig.〉: *innewohnend, in den Rahmen eines Systems* (1, 3) *gehörend;* ~**kamera, die:** *(künstlerischen od. wissenschaftlichen Zwecken dienender) fotografischer Apparat, dessen Ausrüstung nach dem Baukastenprinzip ausgewechselt werden kann;* ~**konform** 〈Adj.; o. Steig.〉: *mit einem bestehenden politischen System* (3) *im Einklang;* ~**kritik, die:** *(meist ohne Unterstützung durch eine Organisation geübte) Kritik an der wirtschaftlichen, sozialen od. politischen Ordnung eines Systems* (3), dazu: ~**kritiker, der,** ~**kritisch** 〈Adj.; o. Steig.〉: -e *Äußerungen;* ~**lehre, die** (veraltend): svw. ↑Systematik (2); ~**los** 〈Adj.; -er, -este〉: *kein System* (2) *erkennen lassend,* dazu: ~**losigkeit, die;** -; ~**spezifisch** 〈Adj.; o. Steig.〉; ~**theoretiker, der; Spezialist für Systemtheorie,** ~**theoretisch** 〈Adj.; o. Steig.〉, ~**theorie, die:** *formale Theorie der Beziehungen zwischen den Elementen eines Systems* (4), *des Zusammenhangs zwischen Struktur u. Funktionsweise von untereinander gekoppelten Systemen als Teilgebiet der Kybernetik;* ~**überwindung, die:** svw. ↑~veränderung; ~**veränderer, der** (oft abwertend): *jmd., der auf Systemveränderung abzielt,* ~**veränderung, die:** *[revolutionäre] Veränderung eines Systems* (3); ~**wette, die:** *(im Lotto) Wette, mit der man beim bestimmten System* (2), dazu: ~**wetter, der;** ~**zeit, die** 〈o. Pl.〉 (bes. ns. abwertend): *Zeit des parlamentarischen Systems* (3) *während der Weimarer Republik,* ~**zwang, der:** *zwanghafte, durch das betreffende System* (2, 3) *im voraus bedingte, nicht auf freier Entscheidung beruhende Handlungsweise o. ä.* **Systematik** [zyste'ma:tɪk], die; -, -en: **1.** (bildungsspr.) *planmäßige, einheitliche Darstellung, Gestaltung nach bestimmten Ordnungsprinzipien.* **2.** 〈o. Pl.〉 (Biol.) *Wissenschaft von der Vielfalt der Organismen u. ihrer Erfassung in einem System* (7 a): Begründer der S. ist C. von Linné. **Systematiker** [...tikɐ], der; -s, -: **1.** *jmd., der [stets] systematisch vorgeht.* **2.** *Wissenschaftler auf dem Gebiet der Systematik* (2); **systematisch** 〈Adj.〉 (spätlat. systēmaticus < griech. systēmatikós = zusammenfassend; ein System bildend]: **1.** *nach einem System* (2) *vorgehend, einem System folgend; planmäßig u. konsequent:* eine -e Beeinflussung der öffentlichen Meinung; etw. s. betreiben, durchsuchen; s. üben, trainieren; Sie haben ihn s. erledigt (Kirst, 08/15, 217). **2.** 〈o. Steig.〉 (Fachspr.) *das System* (1, 7 a) *betreffend, einem bestimmten System entsprechend:* ein -er Katalog; Tierformen, die einander s. fernstehen; *(in der Systematik* (1 a) *nahe stehend);* **systematisieren** [...mati'zi:rən] 〈sw. V.; hat〉: *systematisch ordnen [u. aufbauen]; in ein System bringen, in einem systematischen Zusammenhang:* die Flexion s.; Montesquieu hat das ... Verfassungsrecht Englands systematisiert (Fraenkel, Staat 119); 〈Abl.:〉 **Systematisierung,** die; -, -en: *das Systematisieren;* **systemisch** [zʏs'te:mɪʃ] 〈Adj.; o. Steig.〉 [zu ↑System (4)] (Biol., Med.): *den gesamten Organismus betreffend, darauf einwirkend:* -e Insektizide, -e Mittel (Biol.): *Pflanzenschutzmittel, das von der Pflanze über die Blätter od. die Wurzeln mit dem Saftstrom aufgenommen werden u. einen wirksamen Schutz gegen Viren u. Insekten bieten, ohne die Pflanze selbst zu schädigen);* **systemoid** [zʏstemo'i:t] 〈Adj.; o. Steig.〉 [zu griech. -oeidḗs = ähnlich] (Fachspr.): *einem System* (1, 4, 6) *ähnlich;* **Systemoid** [-]. das; -s, -e (Fachspr.): *systemoides Gebilde.*

Systole ['zʏstole, auch: ...'to:lə], die; -, -n [...'to:lən; griech. systolḗ = Zusammenziehen, Kürzung] (Ggs.: Diastole): **1.** (Med.) *mit der Diastole* (1) *rhythmisch abwechselnde Zusammenziehung des Herzmuskels.* **2.** (antike Metrik) *Kürzung eines langen Vokals od. eines Diphthongs aus Verszwang;* 〈Abl.:〉 **systolisch** 〈Adj.; o. Steig.〉 (Fachspr.): *die Systole betreffend, darauf beruhend.*

Syzygie [zytsy'gi:], die; -, -n [...i:ən; 2: griech. syzygía, eigtl. = Gespann]: **1.** (Astron.) *Stellung von Sonne, Mond u. Erde in annähernd gerader Linie* (Vollmond od. Neumond). **2.** (antike Metrik) *Dipodie.*

Szenar [stse'na:ɐ̯], das; -s, -e 〈Fachspr.〉: **1.** svw. ↑Szenarium (1). **2.** svw. ↑Szenario (1, 3); **Szenario** [...'na:rjo], das; -s, -s [ital. scenario < spätlat. scaenārium, ↑Szenarium]: **1.** (Film) *szenisch gegliederter Entwurf eines Films [als Entwicklungsstufe zwischen Exposé u. Drehbuch].* **2.** (Theater) svw. ↑Szenarium (1). **3.** (Fachspr.) *(in der öffentlichen u. industriellen Planung) hypothetische Aufeinanderfolge von Ereignissen, die zur Beachtung kausaler Zusammenhänge konstruiert wird:* ein S. mit alarmierenden Prognosen entwerfen; **Szenarium** [...'na:rjom], das; -s, ...ien [...jən; spätlat. scaenārium = Ort, wo die Bühne errichtet wird, zu: scaena = zur Bühne gehörig, zu lat. scaena, ↑Szene]: **1.** (Theater) *für die Regie u. das technische Personal erstellte Übersicht mit Angaben über Szenenfolge, auftretende Personen, Requisiten, Verwandlungen des Bühnenbildes o. ä.* **2.** (Film) svw. ↑Szenario (1). **3.** (Fachspr.) svw. ↑Szenario (3). **4.** (bildungsspr.) *Schauplatz:* Auf diesem S. befindet er sich in Wahrheit gar nicht, nicht auf dieser ... Terrasse (Wohmann, Absicht 386); **Szene** ['stse:nə], die; -, -n [frz. scène < lat. scaena, scēna < griech. skēnḗ, eigtl. = Zelt; Hütte; 4: nach engl. scene, Scene]: **1.** *kleinere Einheit eines Aktes, Hörspiels, Films, das in einem speziellen Ort spielt u. durch das Auf- od. Abtreten einer od. mehrerer Personen begrenzt ist:* eine gestellte S.; erster Akt, dritte S.; diese S. spielt im Kerker; die S.ist abgedreht, aufgenommen; eine S. proben, wiederholen, drehen. **2.** *Schauplatz einer Szene* (1), *Ort der Handlung:* die S. stellte ein Hotelzimmer dar; die Schauspieler warten hinter der S. auf ihren Auftritt; es gab Beifall auf offener S. *(Szenenbeifall); die S. beherrschen* (in einem Kreis *die Aufmerksamkeit aller auf sich ziehen u. die stärkste Wirkung ausüben);* **in S. gehen** *(zur Aufführung gelangen);* **etw. in S. setzen** (1. *etw. inszenieren, aufführen.* **2.** *veranlassen, daß etw. ausgeführt, verwirklicht wird; etw. arrangieren:* ein Programm Punkt für Punkt, einen Staatsstreich in S. setzen). **3 a)** *auffallender Vorgang, Vorfall, der sich zwischen Personen [vor andern] abspielt:* eine rührende, traurige S.; er wollte keine -n [beim Abschied] am Bahnhof; es kam zu turbulenten -n [zwischen ihnen]; **b)** *[theatralische] Auseinandersetzung; heftige Vorwürfe, die jmdm. gemacht werden:* es gab jedesmal eine S., wenn er diesen Wunsch vorbrachte; ihr Mann kann -n nicht ausstehen; jmdm. -n/eine S. machen. **4.** 〈Pl. ungebr.〉 (ugs.) *charakteristischer Bereich für bestimmte Aktivitäten:* die literarische S.; die Bonner [politische] S.; er kennt sich in der S. *(Drogenszene)* aus; vgl. Scene, **-szene** [-stse:nə], die; -: Grundwort in Zus. mit der Bed. *charakteristischer Bereich für etw. od. jmdn.,* z. B. Bücher-, Entführungs-, Jazz-, Sex-szene.

Szenen-: ~**applaus, der:** svw. ↑~beifall; ~**beifall, der:** *Beifall, den ein Darsteller auf der Bühne als unmittelbare Reaktion auf eine besondere Leistung erhält;* ~**folge, die:** *Folge von Szenen* (1, 3a), *Darstellungen;* ~**wechsel, der** (Theater): *Wechsel der Szene* (2) *[mit Veränderung der Kulissen].* **Szenerie** [stsenə'ri:], die; -, -n [...i:ən; zu ↑Szene]: **1.** *Bühnendekoration, -bild einer Szene* (1): die S. des vierten Bildes, einer mittelalterlichen Gelehrtenstube. **2.** *Schauplatz eines Geschehens, einer Handlung; Rahmen, in dem sich etw. abspielt:* die -n des Romans; sie waren überwältigt von dieser S. *(landschaftlichen Kulisse).* **szenisch** 〈Adj.; o. Steig.; nicht adv.〉: **a)** *die Szene* (1) *betreffend, in der Art einer Szene [dargestellt]:* Eine Sammlung von Stücke (Börsenblatt 1, 1966, 50); **b)** *die Szene* (2), *die Inszenierung betreffend:* die -e Gestaltung eines antiken Dramas modernisieren; eine s. einfallsreiche Aufführung; **Szenograph** [stseno'gra:f], der; -en, -en [griech. skēnográphos = Theatermaler]: *jmd., der Dekorationen u. Bauten für Filme entwirft* (Berufsbez.); **Szenographie** [...gra'fi:], die; - [griech. skēnographía = Kulissenmalerei]: *Entwurf u. Herstellung der Dekoration u. der Bauten für Filme;* **Szenotest** ['stse:notɛst], der; -[e]s, -e u. -s [zu ↑Szene u. ↑Test; älter „Sceno-Test"] (Psych.): *psychologischer Test für Kinder, den mit biegsamen, unformbaren Puppen sowie Tieren u. Bausteinen Szenen* (3 a) *darzustellen sind, wodurch (unbewußte) kindliche Konflikte zum Ausdruck gelangen sollen.*

Szepter ['stsɛptɐ], das; -s, -: älter für ↑Zepter.
szientifisch [stsjɛn'ti:fɪʃ] 〈Adj.; o. Steig〉 [spätlat. scientificus, zu lat. scientia = Wissen(schaft), zu: scire = wissen] (Fachspr.): *wissenschaftlich;* **Szientifismus** [...ti'fɪsmʊs], der; - (Fachspr.): svw. ↑Szientismus; **Szientismus** [...'tɪsmʊs], der; - [zu lat. scientia, ↑szientifisch] (Fachspr.): *Wissenschaftstheorie, nach der die Methoden der exakten [Natur]wissenschaften auf die Geistes- u. Sozialwissenschaften übertragen werden sollen; auf strenger Wissenschaftlichkeit gründende Haltung;* **Szientist** [...'tɪst], der; -en, -en: *Vertreter des Szientismus;* **szientistisch** 〈Adj.; o. Steig.〉.
Szilla ['stsɪla], die; -, ...llen [lat. scilla < griech. skílla]: *zu den Liliengewächsen gehörende Pflanze mit grundständigen, meist länglich-ovalen Blättern u. meist sternförmigen blauen, rosa od. purpurfarbenen Blüten (Zierpflanze).*
Szintigramm [stsɪnti-], das; -s, -e [zu lat. scintillare (↑szintillieren) u. ↑-gramm] (Med.): *durch die Einwirkung der Strahlung radioaktiver Stoffe auf eine fluoreszierende Schicht erzeugtes Leuchtbild;* **Szintigraph,** der; -en, -en (↑-graph) (Med.): *Gerät zur Herstellung von Szintigrammen;* **Szinti-**

graphie, die; - (↑-graphie) (Med.): *Untersuchung u. Darstellung innerer Organe mit Hilfe von Szintigrammen;* **Szintillation** [...la'tsjo:n], die; -, -en [lat. scintillātio = das Funkeln]: **1.** (Astron.) *das Glitzern u. Funkeln der Sterne.* **2.** (Physik) *das Entstehen von Lichtblitzen beim Auftreffen radioaktiver Strahlen auf fluoreszierende Stoffe;* **szintillieren** [...'li:rən] 〈sw. V.; hat〉[lat. scintillāre, zu: scintilla = Funke] (Astron., Physik): *funkeln, leuchten, flimmern.*
Szission [stsɪ'sjo:n], die; -, -en [spätlat. scissio, zu lat. scissum, 2. Part. von: scindere = spalten] (veraltet): *Spaltung, [Ab]trennung;* **Szissur** [stsɪ'su:ɐ̯], die; -, -en [lat. scissūra] (veraltet): *Spalte, Riß.*
Szylla, (eindeutschend für lat.:) Scylla [griech.:) Skylla ['skyla] in der Wendung **zwischen S. und Charybdis** [ça'rypdɪs, auch: ka...] (bildungsspr.; *in einer Situation, in der nur zwischen zwei Übeln zu wählen ist;* nach dem sechsköpfigen Seeungeheuer der griechischen Mythologie, das in einem Felsenriff in der Straße von Messina gegenüber der Charybdis, einem gefährlichen Meeresstrudel, auf vorbeifahrende Seeleute lauerte).

T

t, T [te:; ↑a, A], das; -, - [mhd., ahd. t]: *zwanzigster Buchstabe im Alphabet; ein Konsonant:* ein kleines t, ein großes T schreiben.
τ, T: ↑³Tau.
ϑ, Θ: ↑Theta.
Tab [ta:p], der; -[e]s, -e od. [tæb], der; -s, -s [engl. tab, H. u.] (Bürow.): *der Kenntlichmachung bestimmter Merkmale dienender, vorspringender Teil am oberen Rand einer Karteikarte.*
Tabak ['ta(:)bak, österr.: ta'bak], der; -s, (Sorten:) -e [(frz. tabac < span. tabaco, viell. aus einer Indianerspr. der Karibik]: **1. a)** *zu den Nachtschattengewächsen gehörende, nikotinhaltige Pflanze mit großen Blättern:* T. anbauen, pflanzen, ernten; **b)** *Tabakblätter:* T. fermentieren, beizen. **2. a)** *aus getrockneten u. durch Fermentierung geschmacklich veredelten Blättern der Tabakpflanze hergestelltes Produkt zum Rauchen:* ein leichter, milder, schwerer, starker T.; [eine Pfeife] T. rauchen; *** starker T.** (↑Tobak); **b)** kurz für ↑Kautabak, ↑Schnupftabak: T. schnupfen, kauen. **3.** 〈o. Art.; o. Pl.〉 *herbe Duftnote der ätherischen Öle des Tabaks.*
tabak-, Tabak- (vgl. auch: Tabak[s]-): **∼asche,** die 〈o. Pl.〉; **∼bau,** der 〈o. Pl.〉: *Anbau von Tabak* (1 a); **∼blatt,** das; **∼braun** 〈Adj.; o. Steig.; nicht adv.〉: *ein -er Anzug;* **∼brühe,** die (Fachspr.): *aus Tabak* (1 a) *ausgezogener flüssiger Extrakt, der u. a. als Schädlingsbekämpfungsmittel dient;* **∼ernte,** die; **∼fabrik,** die; **∼farben** 〈Adj.; o. Steig.; nicht adv.〉; **∼geruch,** der; **∼geschäft,** das; **∼handel,** der; **∼industrie,** die: *Tabakwaren erzeugende Industrie;* **∼krümel,** der; **∼laden,** der; **∼manufaktur,** die (veraltend): svw. **∼fabrik;** **∼monopol,** das (Wirtsch.): *Monopol des Staates in bezug auf Herstellung u. Vertrieb von Tabakwaren;* **∼mosaikkrankheit,** die (Bot., Landw.): *Viruskrankheit des Tabaks, die sich in mosaikartiger hell- u. dunkelgrüner Fleckung der Blätter äußert;* **∼pflanze,** die, **∼pflanzer,** der: *jmd., der Tabak* (1 a) *anbaut,* **∼pflanzung,** die; **∼plantage,** die; **∼raucher,** der; **∼regie** [ta'bak-], die 〈o. Pl.〉 (österr. veraltet, noch ugs.): *staatliche Tabakfabriken;* **∼schnupfen,** das, -s, **∼schnupfer,** der; **∼staub,** der; **∼steuer,** die: *Verbrauchssteuer auf Tabakwaren;* **∼strauch,** der: svw. ↑Tabak (1 a); **∼trafik** [ta'bak-], die (österr.): *Verkaufsstelle für Tabakwaren,* dazu: **∼trafikant,** der (österr.): *Besitzer einer Tabaktrafik;* **∼verarbeitend** 〈Adj.; o. Steig.; nur attr.〉: -e *Industrie;* **∼verarbeitung,** die; **∼verbrauch,** der; **∼waren** 〈Pl.〉: *Waren, zu denen im wesentlichen Tabak* (2 a) *u. aus Tabak* (2 a) *hergestellte Produkte gehören,* dazu: **∼warenladen,** der.
Tabak[s]- (vgl. auch: tabak-, Tabak-): **∼beutel,** der; **∼büchse,** die; **∼dose,** die; **∼pfeife,** die; **∼qualm,** der; **∼rauch,** der.
Tabasco Ⓦ [ta'basko], der; -s, **Tabascosoße,** die; - [nach dem mex. Bundesstaat Tabasco]: *aus roten Chilies unter Beigabe von Essig, Salz u. anderen Gewürzen hergestellte, sehr scharfe Würzsoße.*

Tabatiere [taba'tjɛːrə, ...jɛːrə], die; -, -n [frz. tabatière (älter: tabaquière), zu: tabac, ↑Tabak]: **1.** (veraltet) *Schnupftabakdose.* **2.** (österr.) **a)** *Tabakdose;* **b)** *Zigarettenetui.*
tabellarisch [tabɛ'la:rɪʃ] 〈Adj.; o. Steig.〉 [zu lat. tabellārius = zu den (Stimm)tafeln o. ä. gehörend, zu tabella, ↑Tabelle]: *in Tabellenform, wie eine Tabelle angeordnet:* eine -e Übersicht; **tabellarisieren** [tabɛlari'zi:rən] 〈sw. V.; hat〉 (Fachspr.): *tabellarisch aufzeichnen, anordnen, in Tabellenform bringen:* Ergebnisse t.; 〈Abl.:〉 **Tabellarisierung,** die; -, -en; **Tabelle** [ta'bɛlə], die; -, -n [lat. tabella = Stimm-, Merk-, Rechentafel, Vkl. von: tabula, ↑Tafel]: **1.** *listenförmige Zusammenstellung (bes. von Zuordnungen, Gegenüberstellungen bzw. von jeweiligen Angaben zu etw. reihenweise Aufgeführtem); Übersicht; [Zahlen]tafel: eine statistische* T.; eine T. *der wichtigsten historischen Daten und Ereignisse anlegen.* **2.** (Sport) *Tabelle* (1), *die die Rangfolge von Mannschaften, Sportlern [einer Spielrunde, eines Wettbewerbs] entsprechend den in ihnen erzielten Ergebnissen, Leistungen wiedergibt:* die T. anführen; an der Spitze, am Ende der T. stehen; unser Verein, unsere Mannschaft belegt einen guten Platz in der T.
tabellen-, Tabellen-: ∼ende, das (Sport): *Ende der Tabelle* (2): am T. stehen; **∼form,** die: *in T. darstellen;* **∼förmig** 〈Adj.; o. Steig.; nicht adv.〉; **∼führer,** der: *die Tabelle* (2) *anführender Verein; Verein, Mannschaft an der Spitze der Tabelle* (2); **∼führung,** die (Sport): *Führung in der Tabelle* (2); **∼letzte,** der (Sport): vgl. **∼ende;** **∼platz,** der (Sport): *Platz in der Tabelle* (2); **∼spitze,** die (Sport): vgl. **∼führung; ∼stand,** der 〈o. Pl.〉 (Sport): *(augenblicklicher, jeweiliger) Stand der Tabelle* (2).
tabellieren [tabɛ'li:rən] 〈sw. V.; hat〉 (Fachspr.): *Angaben auf maschinellem Wege in Tabellenform darstellen: tabellierte Werte, Ergebnisse;* 〈Abl.:〉 **Tabellierer,** der; -s, - *jmd., der tabellierende Tabelliermaschine bedient* (Berufsbez.); 〈Zus.:〉 **Tabelliermaschine,** die (Datenverarb.): *Lochkartenmaschine, die Tabellen ausdruckt.*
Tabernakel [taber'na:kl], das, auch: das kath. Kirche: der; -s, - [mhd. tabernacel < lat. tabernāculum = Zelt, Hütte, Vkl. von: taberna, ↑Taverne]: **1.** (kath. Kirche) *kunstvoll gestalteter Schrein od. kunstvoll gestaltetes Gehäuse in der Kirche (bes. auf dem Altar), worin die geweihten Hostien aufbewahrt werden.* **2.** (Archit.) *Baldachin* (3); **Taberne** [ta'bɛrnə], die; -, -n (veraltet): svw. ↑Taverne.
Tabes [ta:bɛs], die; - [lat. tābēs] (Med.): **1.** *Rückenmarksschwindsucht.* **2.** (veraltet) *Schwindsucht, Auszehrung;* **Tabiker** ['ta:bikɐ], der; -s, - (Med.): *jmd., der an Tabes* (1) *leidet;* **tabisch** ['ta:bɪʃ] 〈Adj.; o. Steig.〉 (Med.): **a)** *die Tabes betreffend;* **b)** *an Tabes leidend.*
Tablar ['tabla:ɐ̯], das; -s, -e [frz. (mundartl.) tablar < vlat. tabulārium = Brettergestell, zu lat. tabula, ↑Tafel] (schweiz.): *Regalbrett;* **Tableau** [ta'blo:], das; -s, -s [frz. tableau, zu: table = Tisch; Tafel, Brett < lat. tabula,

↑Tafel]: **1. a)** (Theater) *wirkungsvoll gruppiertes Bild auf der Bühne;* **b)** (veraltet) *Gemälde:* Tableau! (ugs. veraltet; eigtl. = was für ein Bild!; Ausdruck des Erstaunens, der Verblüffung). **2.** (bes. Literaturw.) *breit ausgeführte, personenreiche Schilderung: ... daß die Nibelungen-Oper* tatsächlich als zeitkritisches T. gedacht ist (Spiegel 28, 1976, 115). **3.** (österr.) **a)** *[tabellarische] Übersicht, Tabelle;* **b)** *Mieterverzeichnis im Flur eines Mietshauses;* **Table d'hôte** [tabla 'do:t], die; - - [frz. table d'hôte] (bildungsspr. veraltet): *gemeinsame Tafel für alle Gäste in einem Gasthaus, Hotel o. ä.:* an der T. d'hôte speisen; **Tablett** [ta'blɛt], das; -[e]s, -s, auch: -e [frz. tablette, Vkl. von: table, ↑Tableau]: *eine Art kleineres Brett mit erhöhtem Rand zum Servieren; Servierbrett:* Speisen mit einem T. auftragen, auf einem T. servieren; * *jmdm. etw. auf einem silbernen* T. servieren/anbieten o. ä. (scherzh. od. iron.; *jmdm. etw., als ob es eine Kostbarkeit od. ein Geschenk sei, überreichen, anbieten);* nicht aufs T. kommen (ugs.; *nicht in Frage kommen);* **Tablette** [ta'blɛta], die; -, -n [frz. tablette, identisch mit: tablette, ↑Tablett]: *Arzneimittel in Form einer kleinen kreisrunden Scheibe od. eines kleinen Kügelchens (zum Einnehmen):* -n [ein]nehmen, schlucken.
Tabletten-: ~form, die ⟨o. Pl.⟩: ein Arzneimittel in T.; ~kur, die (Med.): *Kur mit Tabletten;* ~mißbrauch, der ⟨o. Pl.⟩ (Med.): ~röhrchen, das: *kleiner, röhrenförmiger Behälter für Tabletten;* ~sucht, die ⟨o. Pl.⟩; ~süchtige, der u. die. **tablettieren** [tablɛ'ti:rən] ⟨sw. V.; hat⟩ (Fachspr.): *in Tablettenform bringen;* **Tablinum** [ta'bli:nʊm], das; -s, ...na [lat. tablinum, zu: tabula, ↑Tafel]: *getäfelter Hauptraum des altrömischen Hauses.*
Taborit [tabo'ri:t], der; -en, -en [nach der von den Hussiten gegründeten Siedlung Tábor in Südböhmen]: *Angehöriger einer radikalen Gruppierung der Hussiten.*
Täbris ['tɛ:brɪs, auch: teˈbri:s], der; -, - [nach der iran. Stadt Täbris]: *kurzgeschorener Teppich aus Wolle, Seide, im Fond meist mit blumengemustertem Medaillon.*
tabu [taˈbu:] ⟨Adj.; o. Steig.; nur präd.⟩ [engl. taboo, tabu < Tonga (polynes. Sprache) tabu, tapu, wohl = geheiligt]: *einem Tabu unterliegend; unantastbar bzw. verboten:* dieses Thema ist t.; fremdes Eigentum sollte [für jeden] t. sein; Vaters Arbeitszimmer war für die Kinder t.; dieser Luxus ist für uns t. (ugs.; *absolut unerschwinglich, unerreichbar);* ⟨subst.:⟩ **Tabu** [-], das, -s, -s; -s [1. (Völkerk.) *Verbot, bestimmte Handlungen auszuführen, insbes. geheiligte Personen od. Gegenstände zu berühren, anzublicken, zu nennen, bestimmte Speisen zu genießen; kultisches Gebot, etw. zu meiden:* etw. ist mit [einem] T. belegt, durch [ein] T. geschützt. **2.** (bildungsspr.) *ungeschriebenes Gesetz, das auf Grund bestimmter Anschauungen innerhalb einer Gesellschaft verbietet, über bestimmte Dinge zu sprechen, bestimmte Dinge zu tun:* ein sittliches, gesellschaftliches T.; ein T. errichten, antasten, verletzen, brechen; an ein T. rühren; gegen ein T. verstoßen.
Tabu-: ~durchbrechung, die; ~schranke, die: *durch ein Tabu* (2) *errichtete Schranke:* eine T. überwinden; ~sitte, die ⟨meist Pl.⟩; ~überwindung, die; ~verletzung, die; ~wort, das ⟨Pl. -wörter⟩ (Sprachw., Psych.): *Wort, dessen außersprachliche Entsprechung für den Menschen gefährlich ist u. das deshalb durch eine verhüllende Bezeichnung ersetzt wird* (z. B. „der Leibhaftige" an Stelle von „Teufel").
tabuieren [tabu'i:rən] usw.: ↑tabuisieren usw.; **tabuisieren** [tabui'zi:rən] ⟨sw. V.; hat⟩ (Fachspr., bildungsspr.): *tabu machen, für tabu erklären, zum Tabu* (2) *machen* (Ggs.: enttabuisieren): *von der Gesellschaft tabuisierte Probleme, Themen, Bereiche;* ⟨Abl.:⟩ **Tabuisierung**, die; -, -en (Fachspr., bildungsspr.); **tabuistisch** [ta'buɪstɪʃ] ⟨Adj.; o. Steig.⟩: *das Tabu betreffend, in der Art eines Tabus.*
tabula rasa [ta:bula 'ra:za] in der Verbindung [mit etw.] **t. r. machen** [*mit etw.] reinen Tisch machen, unnachsichtig aufräumen, rücksichtslos Ordnung, Klarheit schaffen;* nach frz. faire table rase); **Tabula rasa** [-], die; -- [unter engl. u. frz. Einfluß < mlat. tabula rasa = abgeschabte (u. wieder beschreibbare) Schreibtafel, aus lat. tabula (↑Tafel) u. rāsa, 2. Part. von: rādere, ↑rasieren]: **1.** (Philos.) *Zustand der Seele vor der Gewinnung von Eindrücken u. der Entwicklung von Vorstellungen [u. Begriffen].* **2.** (bildungsspr.) *unbeschriebenes Blatt;* **Tabulator** [tabu'la:tɔr, auch: ...to:ɐ̯], der; -s, -en [...la'to:rən; engl. tabulator zu: to tabulate (in Tabellenform anlegen) (Technik, Bürow.): *Vorrichtung an Schreib-, Rechen-, Buchungsmaschinen für das Weiterrücken des Wagens an vorher eingestellte Stellen*

beim Schreiben von Tabellen o. ä.; **Tabulatur** [..la'tu:ɐ̯], die; -, -en [zu lat. tabula, ↑Tafel]: (Musik): **1.** *satzungsmäßig festgelegte Regeln der Meistersinger.* **2.** *(vom 14. bis 18. Jh.) Notierungsweise für mehrstimmig gespielte solistische Instrumente* (bes. Orgel u. Laute).
Taburett [tabu'rɛt], das; -[e]s, -e [frz. tabouret, zu afrz. tabour (↑Tambour) = Trommel, nach der Form] (schweiz., sonst veraltet): *niedriger Sitz ohne Lehne.*
tacet ['ta:tsɛt; lat. = es schweigt] (Musik): *Hinweis, daß ein Instrument, eine Stimme zu pausieren hat.*
Tacheles [taxəlɛs; jidd. tachles = Ziel, Zweck < hebr. taklīyt] in der Wendung **T. reden** (ugs.; *[mit jmdm.] rückhaltlos offen reden; jmdm. unverblümt die Meinung sagen).*
tachinieren [taxi'ni:rən] ⟨sw. V.; hat⟩ [H. u.] (österr. ugs.): *[während der Arbeitszeit] untätig sein, faulenzen;* ⟨Abl.:⟩ **Tachinierer**, der; -s, - (österr. ugs.); **Tachinose** [taxi'no:zə], die; - in der Fügung **chronische T.** (österr. ugs. scherzh.; *chronische Faulheit).*
Tachismus [ta'ʃɪsmʊs], der; - [frz. tachisme, zu: tache = (Farb)fleck]: *moderne Richtung der abstrakten Malerei, die Empfindungen durch spontanes Auftragen von Farbflecken auf die Leinwand auszudrücken sucht;* **Tachist** [ta'ʃɪst], der; -en, -en [frz. tachiste]: *Vertreter des Tachismus;* **tachistisch** ⟨Adj.; o. Steig.⟩: *den Tachismus betreffend.*
Tachistoskop [taxisto'sko:p], das; -s, -e [zu griech. táxistos, Sup. von: tachýs (↑tachy-, Tachy-) u. ...skop] (Psych.): *Apparat zur Darbietung verschiedener optischer Reize bei psychologischen Tests zur Prüfung der Aufmerksamkeit;* **Tacho** [taxo], der; -s, -s: ugs. Kurzf. von ↑Tachometer (1); **tacho-, Tacho-** [taxo-] (vgl. auch: tachy-, Tachy-) [griech. táchos = Geschwindigkeit] ⟨Best. in Zus. mit der Bed.⟩: *schnell; Geschwindigkeits-* (z. B. Tachometer); **Tachograph**, der; -en, -en [↑-graph]: svw. ↑Fahrtschreiber; **Tachometer**, der; auch: das; -s, - [frz. tachomètre]: **1.** *[mit einem Kilometerzähler verbundenes] Meßgerät, das die augenblickliche Fahrgeschwindigkeit eines Fahrzeugs anzeigt; Geschwindigkeitsmesser.* **2.** ↑Drehzahlmesser.
Tachometer- (Tachometer 1): ~nadel, die: *Nadel* (5) *eines Tachometers:* die T. zeigt 100 Stundenkilometer [an]; ~stand, der: ich habe den Wagen mit einem T. von 11 000 km gekauft; ~welle, die: *mit dem Laufrad* (1 b) *od. dem Getriebe verbundene Antriebswelle eines Tachometers.*
Tacho-: ~nadel, die: ugs. kurz für ↑Tachometernadel; ~stand, der: ugs. kurz für ↑Tachometerstand; ~welle, die: ugs. kurz für ↑Tachometerwelle.
Tachtel ['taxtl]: usw.: ↑Dachtel usw.
tachy-, Tachy- [taxy-] (vgl. auch: tacho-, Tacho-) [griech. tachýs = schnell] ⟨Best. in Zus. mit der Bed.⟩: *schnell; Geschwindigkeits-* (z. B. Tachygraphie; tachy/tachygraphisch); **Tachygraph**, der; -en, -en [1: ↑-graph; 2: spätgriech. tachygráphos]: **1.** (selten) svw. ↑Tachograph. **2.** *Schreiber, der die Tachygraphie beherrschte;* **Tachygraphie**, die; -, -n [zu spätgriech. tachygrapheīn = schnell schreiben]: *Kurzschriftsystem des griechischen Altertums;* ⟨Abl.:⟩ **tachygraphisch** ⟨Adj.; o. Steig.⟩: *die Tachygraphie betreffend;* **Tachykardie** [...kar'di:], die; -, -n [...i:ən; zu griech. kardía = Herz] (Med.): *stark beschleunigte Herztätigkeit, Herzjagen;* **Tachymeter**, das; -s, - [↑-meter] (Geodäsie): *Instrument zur schnellen Geländeaufnahme, mit dem sowohl Winkel als auch Strecken vermessen werden;* **Tachymetrie**, die; - [↑-metrie] (Geodäsie): *Geländeaufnahme mit Hilfe des Tachymeters;* **Tachyon** ['taxyɔn], das; -s, -en [...'o:nən; 2. Bestandteil zu ↑Ion] (Kernphysik): *hypothetisches Elementarteilchen, das Überlichtgeschwindigkeit besitzen soll.*
tacken ['takn] ⟨sw. V.; hat⟩ [lautm.]: *kurze, harte, [schnell u.] regelmäßig aufeinanderfolgende Geräusche von sich geben:* ein Maschinengewehr tackt.
Tackling ['tæklɪŋ], das; -s, -s [engl.] (Fußball): kurz für ↑Sliding-tackling.
Tacks [tɛks] (österr.): ↑Täcks; **Täcks**, Täks [-], der; -es, -e [engl. tacks (Pl.)] (Handw.): *kleiner keilförmiger Nagel, der bei der Schuhherstellung od. -reparatur zur Verbindung von Oberleder u. Brandsohle verwendet wird.*
Tadel ['ta:dl], der; -s, - [1: unter Einfluß von ↑tadeln; 2: mhd., enstellt: tadel = Fehler, Mangel, Gebrechen, H. u.]: **1.** (Ggs.: ¹Lob) **a)** *in recht deutlicher, scharfer Weise vorgebrachte mißbilligende Äußerung, die sich auf jmds. Tun, Verhalten bezieht; Kritik* (1 b): ein empfindlicher, scharfer, schwerer, leichter, ungerechter, [un]berechtigter T.; einen T. aussprechen; einen T. erhalten; [einen] T.

verdienen; seine Worte enthielten einen versteckten T.; jmdm. einen T. erteilen; ihn trifft kein T. *(er hat keine Schuld)*; * **öffentlicher T.** (DDR jur.; *gerichtliche Strafe, durch die jmd. wegen eines Vergehens öffentlich getadelt wird*): jmdn. zu einem öffentlichen T. verurteilen; **b)** (früher) *Eintragung ins Klassenbuch, mit der ein Tadel* (1 a) *im Hinblick auf das Verhalten eines Schülers vom Lehrer (für das Zeugnis) festgehalten wurde:* einen T. [ins Klassenbuch] eintragen. **2.** (geh.) *Mangel, Makel* (meist in Verbindung mit einer Verneinung o. ä.): an ihm, seinem Leben war kein T.; seine Kleidung ist ohne T.

tadel-, Tadel- (vgl. auch: tadels-, Tadels-): ~**frei** ⟨Adj.⟩: *in einer Weise, in einem Zustand, der ohne Tadel* (2) *ist:* ein -er Ruf, Körperbau; ~**los** ⟨Adj.; -er, -este⟩ (emotional): *in bewundernswerter, auffallender Weise gut; einwandfrei:* -e Kleidung; sich t. benehmen; t. englisch sprechen; t.! (ugs.; *großartig!*), dazu: ~**losigkeit**, die; -; ~**sucht**, die ⟨o. Pl.⟩ (geh. abwertend): *bes. starker Hang zu tadeln*, dazu: ~**süchtig** ⟨Adj.⟩ (geh. abwertend): *von Tadelsucht erfüllt.*

Tadelei [taːdə'lai̯], die; -, -en (abwertend): *[dauerndes] Tadeln;* **tadelhaft** ⟨Adj.; -er, -este⟩ (veraltend): *tadelnswert;* **tadeln** ['taːdl̩n] ⟨sw. V.; hat⟩ [mhd. tadelen = verunglimpfen, zu ↑Tadel (2)]: *in recht deutlicher, scharfer Weise jmdm. sein Mißfallen o. ä. über ihn od. sein Verhalten, Tun zum Ausdruck bringen; kritisieren* (2) (Ggs.: loben): jmdn. [wegen seines Verhaltens, für sein Verhalten] streng, scharf t.; jmds. Arbeit t.; er hatte an ihr ihre Sorglosigkeit zu t.; ⟨auch ohne Akk.-Obj.:⟩ ich tadle nicht gern; tadelnde Blicke, Worte; ⟨Zus.:⟩ **tadelnswert** ⟨Adj.⟩: *Tadel verdienend:* ein -es Verhalten; **tadelnswürdig** ⟨Adj.⟩: *tadelnswert.*

tadels-, Tadels- (vgl. auch: tadel-, Tadel-): ~**antrag**, der (Parl.): *Antrag, durch den bestimmte Maßnahmen der Regierung od. einzelner Minister getadelt werden;* ~**frei**: ↑tadelfrei; ~**votum**, das: vgl. ~antrag.

Tadler ['taːdlɐ], der; -s, - (selten): *Tadelnder;* **Tadlerin**, die; -, -nen (selten): w. Form zu ↑Tadler.

Taekwondo [tɛ'kvɔndo], das: - [korean. taekwon-do, aus: tae = Fuß(technik), kwon = Hand(technik) u. do = hervorragender Weg]: *koreanische Abart des Karate.*

Tael [tɛːl, teːl], das; -s, -s ⟨aber: 5 Tael⟩ [port. tael < malai. ta(h)il]: *frühere chinesische Münze u. Gewichtseinheit für Edelmetall.*

Tafel ['taːfl̩], die; -, -n [mhd. tavel(e), ahd. taval, über das Roman. < lat. tabula = Brett, (Schreib)tafel; 3 a: nach dem (im MA.) auf Gestelle gelegten Tischplatten]: **1. a)** ⟨Vkl. ↑Täfelchen⟩ *[größere] Platte, die zum Beschreiben, Beschriften, Bemalen od. zur Anbringung von Mitteilungen dient* (z. B. Gedenk-, Hinweis-, Schiefer-, Wandtafel): eine hölzerne, steinerne T.; -n mit Hinweiszeichen anbringen; der Schüler schreibt etw. auf seine T.; der Lehrer schreibt etw. an die T.; ein Schüler steht an der T., geht zur T.; **b)** (schweiz.) *Verkehrsschild;* **c)** kurz für ↑Schalttafel; ⟨Vkl. ↑Täfelchen⟩ *[kleineres] plattenförmiges Stück:* eine T. Schokolade; die -n der Wandverkleidung; Leim in -n; das Gestein brach in großen -n herunter; **e)** (Geol.) *tafelförmiger Teil der Erdkruste aus ungefalteten, überwiegend flach liegenden Schichten;* **f)** (bild. Kunst): kurz für ↑Tafelbild. **2. a)** *Tabelle:* eine T. der natürlichen Logarithmen; **b)** (Druckw.) *ganzseitige Illustration, Übersicht o. ä.* (bes. in einem Buch; Abk.: Taf.): dieses Tier ist auf T. 18 abgebildet; vgl. Taf. 37. **3.** (geh.) **a)** *großer, für eine festliche Mahlzeit gedeckter Tisch:* eine festlich geschmückte T.; die T. [ab]decken; an jmds. T. *(bei jmdm.)* speisen; die T. *(bei jmdm.)* zur T. *(zu Tisch)* bitten; * **die T. aufheben** *(das Zeichen zur offiziellen Beendigung der Mahlzeit, zum Aufstehen von der Tafel geben;* urspr. = nach dem Essen die Tischplatte[n] aufheben u. wegtragen [wie es im MA. üblich war]); **c)** ⟨o. Pl.⟩ *(erlesenes) Essen, (feine) Küche* (3 b): er legt großen Wert auf eine feine T.; **d)** ⟨Pl. ungebr.⟩ (selten) *Tafelrunde* (1): Die prächtig angeregte T. (Winckler, Bomberg 48).

tafel-, Tafel-: ~**apfel**, der: vgl. ~obst; ~**artig** ⟨Adj.; o. Steig.⟩; ~**aufsatz**, der: *prunkvoller Gegenstand als Schmuck für die Tafel* (3 a); ~**berg**, der (Geol.): *Berg von vorwiegend flacher Gesteinsschichtung, dessen oberer Teil ein Plateau* (2) *bildet;* ~**besteck**, das: *wertvolleres Eßbesteck;* ~**bild**, das (bild. Kunst): *auf eine [Holz]tafel, auf versteifte Leinwand o. ä. gemaltes Bild;* ~**birne**, die (früher): ~obst; ~**butter**, die (früher):

vgl. ~öl; ~**fertig** ⟨Adj.; o. Steig.; nicht adv.⟩ (Kochk.): *(von konservierten Gerichten, Beilagen o. ä.) fertig zubereitet [u. vor dem Verzehr nur noch zu erwärmen];* ~**förmig** ⟨Adj.; o. Steig.; nicht adv.⟩; ~**freuden** ⟨Pl.⟩ (geh.): *Freuden des Tafelns, des guten Essens;* ~**gebirge**, das (Geol.): vgl. ~berg; ~**gerät**, das: vgl. ~geschirr; ~**geschirr**, das: *wertvolleres Eßgeschirr* (1); ~**glas**, das: *weder poliertes noch geschliffenes Flachglas von begrenzter Dicke;* ~**klavier**, das (Musik): *(im 18./19. Jh. gebräuchliches) annähernd tischförmiges Klavier mit horizontalen, parallel zur Tastatur liegenden Saiten;* ~**land**, das ⟨Pl. -länder⟩ (Geol.): vgl. ~berg; ~**lappen**, der: vgl. ~schwamm; ~**leim**, der: *getrockneter Knochenleim in Tafeln* (1 d); ~**leuchter**, der: *Leuchter für die festlich gedeckte Tafel* (3 a); ~**lied**, das: *aus besonderem, festlichem Anlaß gemeinsam von einer Tafelrunde* (1) *gesungenes Lied;* ~**malerei**, die: vgl. ~bild; ~**margarine**, die (früher): vgl. ~öl; ~**musik**, die (früher): *während einer festlichen Mahlzeit gespielte Musik;* ~**obst**, das (Wirtsch.): *ausgesuchtes Obst einer schmackhaften, insbes. für den unmittelbaren Verzehr geeigneten Sorte;* ~**öl**, das: *Speiseöl guter Qualität;* ~**runde**, die [1: mhd. tavelrunde < afrz. table ronde = Tafelrunde des Königs Artus, eigtl. = runde Tafel; 2. Bestandteil heute angelehnt an ↑Runde (1 a)] (geh.): **1.** *zum Essen u. Trinken u. zum Gespräch um die Tafel* (3 a) *versammelte Runde:* eine fröhliche T. **2.** *geselliges Beisammensein einer Tafelrunde* (1): zu einer T. einladen; ~**salz**, das: *[feines] Speisesalz;* ~**schere**, die (Technik): *Vorrichtung (Blechschere) zum Schneiden von Blech in Tafeln;* ~**schwamm**, der: *Schwamm zum Abwischen der [Wand]tafel;* ~**service**, das: vgl. ~geschirr; ~**silber**, das: *Satz silberner Bestecke bes. für festliche Mahlzeiten;* ~**spitz**, der (österr.): *Rindfleisch von der Hüfte, das gekocht wird u. bes. in der Suppe auf den Tisch kommt;* ~**tuch**, das ⟨Pl. -tücher⟩: *großes Tischtuch aus feinem Leinen od. Damast, bes. für festliche Mahlzeiten;* ~**waage**, die (Technik): **1.** *gleicharmige Waage, die zwei tafelförmige Platten (für die Gewichte bzw. die zu wägenden Gegenstände) trägt.* **2.** *Waage mit größer tafelförmiger Platte zum Wiegen großer Lasten;* ~**wagen**, der: *Wagen mit offener, tafelförmiger Ladefläche ohne feste Seitenwände; Rollwagen;* ~**wasser**, das ⟨Pl. -wässer⟩: *Mineralwasser in Flaschen;* ~**wein**, der: **1.** svw. ↑Tischwein. **2.** (Weinbau) *deutscher Wein der untersten Güteklasse;* ~**werk**, das: **1.** svw. ↑Täfelung (2). **2.** *überwiegend aus Tafeln* (2 b) *bestehendes Werk, Buch.*

Täfelchen ['tɛːfl̩çən], das; -s, -: ↑Tafel (1 a, d); **Tafelei** [taːfə'lai̯], die; -, -en (oft abwertend): *[dauerndes Tafeln;* **tafeln** ['taːfl̩n] ⟨sw. V.; hat⟩ [mhd. tavelen (geh.): *[an der Tafel sitzen u.] gut, üppig speisen u. trinken:* gern t.; **täfeln** ['tɛːfl̩n] ⟨sw. V.; hat⟩ [mhd. tevelen, ahd. tavalōn]: *(bes. Wände, Decken) mit [Holz]tafeln verkleiden:* ein Zimmer, eine Wand [braun] t.; ⟨Abl.:⟩ **Täfelung**, die; -, -en: **1.** *das Täfeln.* **2.** *Wand-, Deckenverkleidung aus [Holz]tafeln; Paneel* (b); **Täfer** ['tɛːfɐ], das; -s, - (schweiz.): *Getäfel, Täfelung* (2); **Taferlklasse** ['taːfɐl-], die; -, -n [Taferl = südd., österr. Vkl. von: Schiefer)tafel] (österr.): *erste Volksschulklasse;* ⟨Abl.:⟩ **Taferlklaßler** ['taːfɐlklaslɐ], der; -s, - (österr. scherzh.): *Schüler der Taferlklasse; Schulanfänger;* **täfern** ['tɛːfɐn] ⟨sw. V.; hat⟩ [zu ↑Täfer]: schweiz. für ↑täfeln; ⟨Abl.:⟩ **Täferung**, die; -, -en (schweiz.):

taff [taf] ⟨Adj.; -er, -[e]ste; nicht adv.⟩ [jidd. toff < hebr. ṭôv = gut] (salopp): *robust, hart:* ein er Typ.

Täflung ['tɛːflʊŋ]: seltener für ↑Täfelung.

Tafsir [taf'siːɐ̯]: ↑Tefsir.

Taft [taft], der; -[e]s, (Arten:) -e [älter: Taffet < ital. taffetà, aus mhd. Pers.]: *mehr od. weniger steifer u. glänzender Stoff aus Seide od. Kunstseide:* das Kleid ist ganz auf T. gearbeitet (Fachspr.; *mit Taft gefüttert*).

Taft-: ~**bindung**, die (Textilind.): *Leinwandbindung bei [Kunst]seidengeweben o. ä.;* ~**bluse**, die; ~**kleid**, das.

taften ['taftn̩] ⟨Adj.; o. Steig.; nur attr.⟩: *aus Taft.*

¹Tag [taːk], der; -[e]s, -e [mhd. tac, ahd. tag, wohl eigtl. = Zeit, wo die Sonne brennt]: **1.** *Zeitraum zwischen Sonnenaufgang u. Sonnenuntergang, zwischen Beginn der Morgendämmerung u. Einbruch der Dunkelheit; helle Zeit des Tages* (2 a) (Ggs.: Nacht): ein trüber, bewölkter, regnerischer T.; die -e werden kürzer, länger, nehmen ab; der T. bricht an, graut, erwacht (geh.; *die Morgendämmerung tritt ein*); der T. neigt sich, sinkt (geh.; *die Abenddämmerung tritt ein*); es wird, ist T.; wir müssen fertig werden, solange es noch T. *(hell)* ist; er redet viel, wenn der T. lang

ist (ugs.; *auf seine Worte kann man nichts geben*); T. und Nacht *(ständig)* arbeiten; ein Unterschied wie T. und Nacht *(ein krasser Unterschied)*; des -[e]s (geh.; *tags* 1); am -e; bei Tag[e] *(bei Tageslicht)* sieht der Stoff ganz anders aus; wir kamen noch bei T. an; bis in den T. hinein schlafen; [drei Stunden] vor T. (geh.; *vor Tagesanbruch*); R es ist noch nicht aller -e Abend (↑Abend 1a); jetzt wird's T. (ugs.; *jetzt geht mir ein Licht auf, jetzt verstehe ich*); nun wird's [aber] T.! (ugs.; *das ist die Höhe, das ist ja unglaublich!*); Spr man soll den T. nicht vor dem Abend loben (↑Abend 1a); *hellichter T. (↑hellicht b); **guten T.!**/(ugs.:) T.! (Grußformel): [zu] jmdm. guten T. sagen; jmdm. [einen] guten T. wünschen; **[bei] jmdm. guten T. sagen** (ugs.; *bei jmdm. einen kurzen Besuch machen*); T., T. machen (Kinderspr. landsch.; *winken*); etw. an den T. legen *(überraschend erkennen lassen, zeigen);* er legte einen verdächtigen Eifer an den T.; etw. an den T. bringen/(geh.:) ziehen *(aufdecken, enthüllen);* an den T. kommen *(bekanntwerden, sich herausstellen);* bei -e besehen *(genauer betrachtet);* unter -s *(während des Tages, tagsüber);* über, unter Tag[e] (Bergmannsspr.; *über, unter der Erdoberfläche):* über -e arbeiten; ein Flöz unter -e abbauen. 2. a) *Zeitraum von Mitternacht bis Mitternacht, Zeitraum (von 24 Stunden), in dem sich die Erde einmal ganz um ihre Achse dreht:* ein schöner, ereignisreicher T.; der neue T.; ein halber T.; ein freier *(arbeitsfreier)* T.; ein schwarzer T. *(Unglückstag);* die sieben -e der Woche; der T. der Abreise naht; der T. X *(noch unbestimmter Tag, an dem etw. Entscheidendes geschehen wird, durchgeführt werden soll);* heute ist sein [großer] T. *(ein bedeutender Tag für ihn);* dein T. *(der Zeitpunkt deines Erfolges, deiner Bestrafung)* wird schon noch kommen; der T. hat 24 Stunden; dieser T. jährt sich heute [zum zweitenmal]; T. und Stunde *(Datum u. Uhrzeit)* des Treffens stehen fest; welchen T. *(Wochentag, welches Datum)* haben wir heute?; sie hat heute ihren/einen guten, schlechten T. *(sie ist heute gut, schlecht gestimmt, aufgelegt, in Form);* sich ein paar schöne -e machen *(es sich ein paar Tage lang gutgehen lassen u. sich etw. gönnen);* wir verbrachten den Tag am Meer, einige Tage an der See; der Brief muß, kann jeden T. *(in Kürze)* ankommen; ich erwarte die Sendung jeden T.; wievielmal des -es (veraltet; *am Tage)*?; des -s zuvor (veraltet; *am Tag zuvor);* alle/(md.:) aller acht -e; an diesem T. geschah es; dreimal am T. *(dreimal täglich);* früh, spät am Tag[e]; am T. vorher; auf/für ein paar -e verreisen; die Geburtstagskarte kam auf den T. [genau] an; T. für T. *(täglich).* den T. hinein reden *(viel Unüberlegtes reden);* in guten und bösen -en zusammenhalten; den nächsten -en; heute in, vor einer -en; heute über acht -e *(in acht Tagen);* den T.! über *(tagsüber)* T. um den anderen *(jeden zweiten Tag);* es ging von T. zu T. *(stetig)* aufwärts; sie hat sich von einem T. auf den anderen *(plötzlich)* dazu entschlossen; jmdn. von einem T. auf den andern vertrösten; Ü tun, was der T. *(die tägliche Pflicht)* fordert; etw. ist nur für den T. geschrieben *(ist ein schriftstellerisches Erzeugnis ohne bleibenden Wert);* jmdm. den T. *(die Zeit)* stehlen; sich ⟨Dativ⟩ einen guten, faulen T. machen (ugs.; *es sich gutgehen lassen, faulenzen);* keinen guten T. haben (geh.; *es nicht gut bei jmdm. haben);* den lieben langen T. *(die ganze Zeit)* faulenzen; R morgen ist auch [noch] ein T. (↑morgen 1); *der Jüngste T. (Rel.; *der Tag des Gerichts beim Weltuntergang;* eigtl. = allerletzter Tag); acht -e (allg., nicht jur.; *eine Woche);* der T. des Herrn (1. christl. Rel. geh.; *Sonntag.* 2. ugs. scherzh.; *Tag der Herrenpartien, Vatertag, Himmelfahrtstag);* T. der offenen Tür *(Tag, an dem Betriebe, Verwaltungsstellen usw. vom Bürger besichtigt werden können);* eines -es *(an irgendeinem Tage, irgendwann einmal);* eines schönen -es *(künftig irgendwann einmal);* dieser -e (1. in den nächsten Tagen. 2. in den letzten Tagen, neulich); sich ⟨Dativ⟩ einen T. im Kalender [rot] anstreichen *(sich einen Tag, weil sich an ihm etw. ereignet hat od. ereignen soll, was als ganz Besonderes angesehen werden, merken);* auf meine, deine usw. alten -e *(in meinem, deinem usw. Alter noch);* in den T. hinein leben *(sorglos u. gedankenlos, ohne sich um etw. zu kümmern, dahinleben;* vgl. lat. in diem vivere); b) *Ehren-, Gedenktag:* der T. des Kindes; T. der deutschen Einheit (Bundesrepublik Deutschland; *17. Juni);* T. der Republik (DDR; *Gedenktag der Gründung der DDR [7. Oktober]);* c) ⟨Pl.⟩ *[Lebens]zeit, über die sich etw.*

erstreckt; *Zeit, die jmd., etw. durchmacht, durchlebt, erlebt:* die -e der Jugend; es kommen auch wieder bessere -e *(Zeiten);* er hat schon bessere -e gesehen *(früher ging es ihm besser);* seine -e *(sein Leben)* in Muße verbringen; jmds. -e sind gezählt *(jmd. wird nicht mehr lange leben);* seine -e beschließen (geh.; *sterben);* Erinnerungen aus fernen -en *(aus ferner Vergangenheit);* noch bis in unsere -e *(bis in unsere Gegenwart);* er treibt noch Sport wie in seinen jungen -en *(wie in seiner Jugend);* d) ⟨Pl.⟩ (ugs. verhüll.) *[Tage der] Menstruation:* sie hat ihre -e. ²Tag [tæg], der; -, -s [engl.-amerik. tag, eigtl. = Anhängsel] (Musik): *angehängter kurzer Schlußteil bei Jazzstücken.* tag-, Tag- (vgl. auch: tage-, Tage-; tages-, Tages-): ∼blatt ⟨Adj.; o. Steig.; nicht adv.⟩ (Zool.): *(von bestimmten Tieren) während des Tages zum Leben notwendige Aktivitäten entwickelnd u. nachtsüber schlafend* (Ggs.: nachtaktiv); ∼aus [–´–] ⟨Adv.⟩ in der Fügung t., tagein *(jeden Tag; alle Tage hindurch):* t., tagein seinen Dienst tun; ∼bau, der; südd., österr., schweiz. für ↑Tagebau; ∼blatt, das: südd., österr., schweiz. für ↑Tageblatt; ∼blindheit, die: svw. ↑Nachtsichtigkeit; vgl. Nyktalopie; ∼dieb, der: südd., österr., schweiz. für ↑Tagedieb; ∼dienst, der: südd., österr., schweiz. für ↑Tagesdienst (1a) *während des Tages* (Ggs.: Nachtdienst); ∼ein [–´–] ⟨Adv.⟩: ↑∼aus; ∼fahrt, die (Bergmannsspr.): *Ausfahrt aus dem Schacht;* ∼falter, der: *fast nur bei Tage fliegender Falter;* ∼gebäude, das (Bergmannsspr.): *zu einer Bergwerksanlage gehörendes, über Tage liegendes Gebäude;* ∼geld, das: südd., österr., schweiz. für ↑Tagegeld; ∼hell ⟨Adj.; o. Steig.⟩: **1.** ⟨nicht präd.⟩ *völlig hell durch das Tageslicht:* es war schon t. **2.** *hell wie am Tage:* das Werksgelände ist nachts t. erleuchtet; ∼lohn, der: südd., österr., schweiz. für ↑Tagelohn usw.; ∼pfauenauge, das: *Tagschmetterling mit je einem großen, blau, gelb u. schwarz gezeichneten runden Fleck auf den rotbraunen Flügeln;* ∼portier, der: *Portier, der tagsüber den Dienst versieht* (Ggs.: Nachtportier); ∼raum, der: südd., österr., schweiz. für ↑Tagesraum; ∼reise, die: österr. für ↑Tagereise; ∼satzung, die: 1. (österr. Amtsspr.: *behördlich bestimmter Termin.* 2. (schweiz. früher) *Tagung der Ständevertreter, zu 1: ∼satzungserstreckung, die (österr. Amtsspr.): *Verschiebung eines [Gerichts]termins;* ∼schicht, die (Ggs.: Nachtschicht): **1.** *Schichtarbeit während des Tages.* **2.** *Gesamtheit der in der Tagschicht* (1) *Arbeitenden eines Betriebes, eines Unternehmens o. ä.;* ∼schmetterling, der: svw. ↑∼falter; ∼seite, die: *der Sonne zugewandte Seite der Erde:* die T. der Erde; Ü die T. *(helle, freundliche Seite)* des Lebens; ∼täglich ⟨Adj.; o. Steig.; nicht präd.⟩ (intensivierend): *täglich; Tag ohne Ausnahme:* die -e Arbeit; es war t. dasselbe; svw. ↑Wachtraum; ∼undnächtgleiche, die; -, -n: svw. ↑Äquinoktium; ∼wache, die (österr., schweiz.): **1.** *Zeitpunkt, an dem die Soldaten geweckt werden.* **2.** *Weckruf der Soldaten;* ∼wacht, die (schweiz.): svw. ↑∼wache; ∼weise (bes. südd., österr., schweiz.): ↑tageweise; ∼werk, das (bes. südd., österr., schweiz.): ↑Tagewerk. **Tagchen,** das ['taxçən; Vkl. zu ↑Tag] (landsch.): *[guten] Tag!* **Tagchen-, Tage-** (vgl. auch: tag-, Tag-; tages-, Tages-): ∼arbeit, die (veraltet): *Arbeit des Tagelöhners;* ∼bau, der ⟨Pl. -e⟩ (Bergbau): **1.** ⟨o. Pl.⟩ *Bergbau über Tage:* Braunkohle im T. abbauen, fördern. **2.** *Anlage für den Tagebau* (1): Beide -e arbeiten unabhängig voneinander (Neues D. 20. 5. 76, 16); ∼blatt, das (veraltet): *Tageszeitung* (noch in Namen von Tageszeitungen); ∼buch, das: **1.** *Buch, Heft für tägliche Eintragungen persönlicher Erlebnisse u. Gedanken:* T. führen. **2.** (Buchf.) *Buch, Heft für laufende Eintragungen dienstlicher Vorgänge.* **3.** (Buchf.) *Buch, Heft für laufende Eintragungen von Buchungen zur späteren Übertragung ins Hauptbuch; Journal* (5), zu 1: ∼buchaufzeichnung, die; zu 2: ∼buchnummer, die: *Nummer, unter der im Vorgang ins Tagebuch* (2) *eingetragen wird;* ∼dieb, der [eigtl. = wer dem lieben Gott den Tag stiehlt] (abwertend): *Nichtstuer, Müßiggänger;* ∼geld, das: **1.** a) *Pauschalbetrag, der für Verpflegungskosten bei Dienstreisen abgerechnet werden kann;* b) ⟨Pl.⟩ *Aufwandsentschädigung, Diäten.* **2.** [von der Krankenversicherung bei Krankenhausaufenthalt gezahlte] *Vergütung für einen Tag;* ∼lang ⟨Adj.; o. Steig.; nicht präd.⟩: *mehrere Tage [andauernd]:* ein -er Kampf; t. warten müssen; es regnete t.; ∼lied, das [eigtl. = Lied, das der Wächter bei Tagesanbruch singt] (Literaturw.): *Lied der mhd. Lyrik, das den morgendlichen Abschied zweier Liebenden zum Gegenstand hat;* ∼lohn, der: *(bes. in der Land-*

u. Forstwirtschaft) nach Arbeitstagen berechneter [u. täglich ausbezahlter] Lohn: im T. stehen, arbeiten *(als Tagelöhner arbeiten);* dazu: ~löhner [...lø:nɐ], der; -s, -: *[Land]arbeiter im Tagelohn,* dazu: ~löhnern [...lø:nɐn] ⟨sw. V.; hat⟩: als *Tagelöhner arbeiten;* ~marsch, der: svw. ↑Tagesmarsch; ~reise, die: **1.** *einen Tag lang dauernde Reise (bes. früher mit Pferd u. Wagen):* nach Passau sind es zehn -n. **2.** *Strecke, die man in einer Tagereise* (1) *zurücklegt:* der Ort liegt drei -n von hier entfernt; ~weise ⟨Adv.⟩: *für einzelne Tage, einzelne Tage lang:* t. aushelfen; ~werk, das: **1.** ⟨o. Pl.⟩ (veraltend, geh.) *tägliche Arbeit, Aufgabe:* sein T. tun, vollbracht haben; seinem T. nachgehen. **2.** *Arbeit eines Tages:* jedes T. einzeln bezahlen. **3.** (früher) *Feldmaß, das meist einem Morgen od. Joch entspracht.*

tagen ['ta:gn] ⟨sw. V.; hat⟩ [1: mhd. (bes. schweiz.), zu: tac (↑¹Tag) = Verhandlung(stag); 2: mhd. tagen, ahd. tagēn]. **1.** *eine Tagung, Sitzung abhalten:* öffentlich, geheim t.; der Ausschuß, das Gericht tagt; sie tagen über Probleme des Umweltschutzes; Ü wir haben noch bis in den frühen Morgen hinein getagt *(waren fröhlich beisammen).* **2.** ⟨unpers.⟩ **a)** (geh.) ¹*Tag* (1), *Morgen werden; dämmern* (1 a): es fing schon an zu t.; **b)** (landsch.) *dämmern* (2), *klarwerden:* jetzt tagt mir's, tagt es bei mir.

tages-, Tages- (vgl. auch: tag-, Tag-; tage-, Tage-): ~ablauf, der: ein geregelter T.; ~anbruch, der: bei, vor T.; ~anzug, der: svw. ↑Straßenanzug; ~arbeit, die: **1.** *Arbeit eines Tages:* das ist eine T. **2.** *tägliche Arbeit, Aufgabe:* die T. erledigen; ~bedarf, der: *täglicher Bedarf;* ~befehl, der (Milit.): *aus besonderem Anlaß ausgegebene [An]weisung;* ~bericht, der: *Bericht über die Ereignisse des Tages;* ~creme, die (Kosmetik): *Gesichtscreme für den Tag* (Ggs.: Nachtcreme); ~dek-ke, die: *Zier- u. Schutzdecke, die am Tage über Deckbett u. Kopfkissen gebreitet ist;* ~dienst, der: *an einem Tag zu versehender Dienst;* ~einnahme, die: *Einnahme* (1) *eines Tages:* die T. zählen, zur Bank bringen; ~einteilung, die: eine vernünftige T.; ~ende, das: vor, bis zum T.; ~ereignis, das: *[wichtiges] Ereignis des Tages;* ~fahrt, die: *Fahrt, die einen Tag dauert;* ~form, die (Sport): *Form, Kondition, in der sich eine Mannschaft, ein Wettkampfteilnehmer gerade befindet:* die T. entscheidet über den Sieg; ~geschehen, das: *Geschehen des Tages, aktuelles Geschehen;* ~gespräch, das: *hauptsächliches Gesprächsthema des Tages, vielbesprochene Neuigkeit:* dieses Ereignis war [das] T.; ~grauen, das; -s [zu ↑¹grauen (1)] (geh.): *Morgendämmerung:* bei T.; ~hälfte, die: in der zweiten T.; ~heim, das: *Heim, in dem Kinder tagsüber untergebracht werden können;* ~hell; seltener für ↑taghell; ~helle, die: *Helligkeit des Tages;* ~kar-te, die: **1.** *für den jeweiligen Tag geltende Speisekarte od. Menüs* (1). **2.** *Fahr- od. Eintrittskarte, die einen ganzen Tag gültig ist;* ~kasse, die: **1.** *tagsüber zu bestimmten Zeiten geöffnete Kasse.* **2.** vgl. ~einnahme: die T. abrechnen; ~ki-no, das: svw. ↑Aktualitätenkino; ~kleid, das: svw. ↑Alltags-kleid; ~krippe, die: vgl. ~heim; ~kurs, die (Börsenw.): *für die Abrechnung bei Wertpapier[ver]käufen o. ä. gültiger Kurs des Tages:* Aktien, Devisen zum T. kaufen; ~lauf, der: vgl. ~ablauf; ~leistung, die: *Leistung, die an einem Tag erreicht wird;* ~licht, das ⟨o. Pl.⟩: *Licht, Helligkeit des Tages:* helles, künstliches T.; durch das Kellerfenster fiel, kam etwas T.; das Zimmer hat kein T.; noch kein T. *(bevor es Abend wird)* zurückkehren; * **das T. scheuen** (↑Licht 1 b); **etw. ans T. bringen, ziehen** (↑Licht 1 b); **ans T. kommen** (↑Licht 1 b); ~losung, die: **1.** *Losung für den Tag:* die T. bekanntgeben. **2.** (österr.) svw. ↑~einnahme; ~marsch, der: **1.** *Strecke, die man an einem Tag marschiert:* drei Tagesmärsche von hier; ~miete, die: *Miete für den Tag;* ~mitte, die; ~mittel, das (Met.): *Mittelwert eines Tages:* die Temperatur betrug am T. 19 Grad; ~mode, die: *zu einer bestimmten Zeit herrschende, schnell vorübergehende Mode;* ~mutter, die (Pl. ...mütter): *Frau, die kleinere Kinder von – vor allem – berufstätigen Müttern tagsüber, meist zusammen mit ihren eigenen, in ihrer Wohnung gegen Bezahlung betreut;* ~ordnung, die [LÜ von engl. order of the day, fr. ordre du jour, dieses LÜ von engl. order of the day]: *Programm* (1 b) *im Hinblick auf Themen usw., die auf einer Sitzung in bestimmter Reihenfolge besprochen, diskutiert werden sollen:* die T. genehmigen; einen Punkt auf die T. setzen; etw. von der T. absetzen; etw. steht auf der T.; zur T.! (Mahnung, beim Thema der Tagesordnung zu bleiben); * **an der T. sein** *(häufig vorkommen,* in bezug auf etw., als

negativ empfunden wird): Raubüberfälle waren an der T.; **über etw. zur T. übergehen** *(über etw. hinweggehen, etw. nicht weiter beachten),* dazu: ~ordnungspunkt, der; ~pensum, das: sein T. schaffen; ~plan, der: *für den jeweiligen Tag aufgestellter Arbeitsplan;* ~politik, die: *Politik, die auf die aktuellen, rasch wechselnden Fragen des Tages bezogen ist,* dazu: ~politisch ⟨Adj.⟩; nicht präd.⟩; ~preis, der (Wirtsch.): *Marktpreis des Tages, augenblicklicher Marktpreis;* ~presse, die ⟨o. Pl.⟩: *Presse (Tageszeitungen) an einem bestimmten Tag:* die T. lesen; ~produktion, die: vgl. ~leistung; ~programm, das: vgl. ~plan; ~ration, die: *Ration für einen Tag:* die T. ausgeben; ~raum, der: *(in Kliniken, Heimen o. ä.) Raum für den gemeinsamen Aufenthalt am Tage;* ~rhythmus, der: der übliche, der gewohnte T.; ~rückfahrkarte, die: *nur am Lösungstag gültige Rückfahrkarte;* ~satz, der: **1.** (jur.) *nach dem täglichen Nettoeinkommen u. den übrigen wirtschaftlichen Verhältnissen ermittelte Einheit, in der Geldstrafen festgesetzt werden:* der Täter wurde zu zehn Tagessätzen verurteilt. **2.** *festgesetzte tägliche Kosten für Unterbringung [u. Behandlung] eines Patienten im Krankenhaus o. ä.;* ~schule, die: *allgemeinbildende Schule, in der die Schüler ganztägig ausgebildet u. über die Unterrichtszeit hinaus von pädagogischen Fachkräften betreut werden;* ~stätte, die: vgl. ~heim; ~stunde, die: *zu jeder [beliebigen] T.;* ~temperatur, die (Met.): *Temperatur am Tage;* ~tour, die: vgl. ~fahrt; ~umsatz, der: vgl. ~einnahme; ~verpflegung, die: vgl. ~ration; ~wache, die (Ggs.: Nachtwache): **1.** *Tagdienst, bei dem Wache gehalten werden muß; Wachdienst während des Tages:* T. haben. **2.** *jmd., der Tageswache* (1) *hat, hält;* ~wanderung, die: vgl. ~fahrt; ~zeit, die: *bestimmte Zeit am Tage:* um diese T. ist wenig Betrieb; * **jmdm. die T. [ent]bieten** (veraltend; jmdn. grüßen); **zu jeder Tages[-und Nacht]zeit** *(immer, zeitlich ohne Einschränkung [u. ohne Rücksicht, bereit, in der Lage, in der Weise]):* er ist zu jeder Tages- und Nachtzeit zu Späßen aufgelegt, dazu: ~zeitlich ⟨Adj.⟩; o. Steig.; nicht präd.⟩: -e Temperaturschwankungen; ~zeitung, die: *Zeitung, die Zeitung, die [Wochen]tag erscheint;* ~ziel, das: vgl. ~plan; ~zug, die: *während des Tages verkehrender Zug.*

Tagetes [ta'ge:tɛs], die; -, -, - [spätlat. tagetes; nach einem schönen Jüngling]: *kleine, im Sommer blühende Blume mit gelben bis braunen Blüten u. strengem Duft., Samt-, Studentenblume.*

-tägig [-tɛ:gɪç] in Zusb., z. B. achttägig (mit Ziffer: 8tägig); *acht Tage dauernd.*

Tagliata [tal'ja:ta], die; -, -s [ital. tagliata, zu: tagliare = abschneiden, -biegen < spätlat. tāliāre, ↑Teller] (Fechten): *Stoß, bei dem das Handgelenk abgewinkelt wird, um die gegnerische Deckung zu umgehen;* **Tagliatelle** [talja'tɛlə] ⟨Pl.⟩ [ital. tagliatelle, eigtl. = die (Ab)geschnittenen]: *dünne, breite italienische Bandnudeln.*

täglich ['tɛ:klɪç] ⟨Adj.; o. Steig.; nicht präd.⟩ [mhd. tagelich, ahd. tagalīh]: *jeden Tag [vor sich gehend, wiederkehrend], an jedem Tag, für jeden Tag:* die -e Arbeit; der -e Bedarf/ unser -es Brot gib uns heute (Bitte aus dem Vaterunser); (kath. Rel.:) die Täglichen Gebete; U. Sport treiben; er acht Stunden täglich die Tabletten sind dreimal t. zu nehmen; -es Geld (Bankw.; *zwischen den Banken od. an Geldmarkt gehandeltes Leihgeld, das täglich kündbar ist)* -täglich [-tɛ:klɪç] in Zus., z. B. achttäglich (mit Ziffer 8täglich): *alle acht Tage wiederkehrend, stattfindend.*

Tagmem [ta'gme:m], das; -s, -e [ring].-amerik. tagmeme zu griech. tágma = das Angeordnete] (Sprachw.): *kleinste bedeutungstragende Einheit der grammatischen Form, bestehend aus einem od. mehreren Taxemen;* **Tagmemik** [ta'gme:mɪk], das; - [engl.-amerik. tagmemics] (Sprachw.): *Sprachverhalten zu integrieren sucht.* U. *Grammatiktheorie, die sprachliches u. nichtsprachliche Verhalten zu integrieren sucht.*

tags [ta:ks] ⟨Adv.⟩ [mhd. tages, adv. Gen. von ¹Tag]: *am Tage, tagsüber:* er arbeitet t. meist in seinem Garten. **2.** * **t. zuvor/davor** *(am vorhergehenden Tag);* **t. darauf** *(am darauffolgenden Tag);* **tagsüber** ⟨Adv.⟩: *den [ganzen] Tag über, während des Tages.*

Taguan ['ta:gu̯an], der; -s, -e [aus dem Westindones. (Einge. borenenspr. der Philippinen)]: *indisches Flughörnchen.*

Tagung ['ta:gʊn], die; -, -en [spätmhd. tagunge, zu mhd. tagen, ↑tagen (1)]: *der Beratung, dem GedankenInformationsaustausch o. ä. dienende große, ein od. mehrtägige Zusammenkunft der Mitglieder von Institutionen, Fachverbänden usw.; Kongreß* (1): eine T. der Soziologen in

Berlin; eine T. [über ein Thema, zu einem Thema] abhalten, veranstalten; an einer T. teilnehmen; auf einer T. ein Referat halten.

Tagungs-: ~**büro,** das: *Büro, das die organisatorische Arbeit während einer Tagung übernimmt;* ~**ort,** der ⟨Pl. ...orte⟩; ~**programm,** das; ~**teilnehmer,** der.

Taifun [taĭ'fu:n] der; -s, -e [engl. typhoon (unter Einfluß von älter engl. typhon = Wirbelwind < griech. typhôn) < chin. (Dialekt von Kanton) tai fung, eigtl. = großer Wind]: *tropischer Wirbelsturm (bes. in Ostasien).*

Taiga ['taĭga], die; - [russ. taiga]: *großes, von Sümpfen durchzogenes Waldgebiet bes. in Sibirien.*

Tail-gate ['teĭlgeĭt], der; -[s] [amerik. tailgate]: *bes. durch Glissandi gekennzeichneter Posaunenstil im New-Orleans-Jazz.*

¹Taille ['taljə, österr.: tajljə], die; -, -n [frz. taille = (Körper)schnitt, Wuchs, zu: tailler = (zer)schneiden < spätlat. tāliāre, ↑Teller]: **1.** *oberhalb der Hüfte schmaler werdende Stelle des menschlichen Körpers; Gürtellinie* (a): eine schlanke, umfangreiche T. haben; der Gürtel betont die T.; der Anzug sitzt auf T. *(liegt in der Taille eng an);* die Jacke ist auf T. *(in der Taille anliegend)* gearbeitet; das Kleid wird in der T. durch einen Gürtel zusammengehalten; jmdn. um die T. fassen; Frauen mit T. 63 *(mit 63 cm Taillenweite).* **2.** *mehr od. weniger enger anliegender, die Taille bedeckender Teil von Kleidungsstücken der weiblichen Oberbekleidung:* die T. des Kleides ist zu eng; ein Kleid in der T. enger machen. **3.** (veraltend) *Mieder* (2), *Leibchen* (1): die T. aufknöpfen; **per T.* (bes. berlin.; *ohne Mantel* [bei besserem, warmem Wetter]): per T. gehen; **²Taille** [ta:j], die; -, -n [frz. taille, identisch mit ↑¹Taille; 1: diese Mittellage „trennt" die höheren von den tieferen Lagen; 2, 3: eigtl. = Zuteilung]: **1.** (Musik) *(vom 16. bis 18.Jh.) Tenorlage in der französischen Vokal- u. Instrumentalmusik.* **2.** (Kartenspiel) *(bes. beim Pharo) das Aufdecken der Blätter* (4), *um Gewinn od. Verlust des auf eine bestimmte ausgelegte Karte gesetzten Wettbetrages zu ermitteln.* **3. a)** *(im ma. Frankreich) dem Grund- bzw. Lehnsherrn zu entrichtende Steuer;* **b)** *bis 1789 in Frankreich eine nach Vermögen u. Einkommen der nicht privilegierten Stände erhobene Steuer.*

taillen-, Taillen- ['taljən-] (¹Taille): ~**betont** ⟨Adj.; nicht adv.⟩ (bes. Mode): *mit betonter Taille:* eine -e Jacke; ~**eng** ⟨Adj.; o. Steig.; nicht adv.⟩ (bes. Mode): *mit enger Taille, in der Taille anliegend:* ein -es Kleid; ~**höhe,** die: in, bis zur T.; ~**kurz** ⟨Adj.; o. Steig.; nicht adv.⟩ (bes. Mode): *nur bis zur Taille reichend:* eine -e Weste; ~**los** ⟨Adj.; o. Steig.; nicht adv.⟩ (bes. Mode): *nicht auf Taille gearbeitet:* eine -e Bluse; ~**umfang,** der; ~**weite,** die: die T. messen.

¹Tailleur [ta'jø:ɐ̯], der; -s, -s [frz. tailleur, zu: tailler, ↑¹Taille] (veraltet): *Maßschneider;* **²Tailleur** [-], das; -s, -s [frz. (costume) tailleur] (schweiz., Mode): *tailliertes Kostüm, Jackenkleid;* **taillieren** [ta'ji:rən] ⟨sw. V.; hat⟩ [frz. tailler, ↑¹Taille]: *auf ¹Taille arbeiten:* Kostüme werden jetzt stärker tailliert; ⟨meist im 2. Part.:⟩ ein tailliertes Kleid; Herrenhemden – leicht tailliert; **-taillig** [-taljɪç] in Zusb., z.B. eng-, kurztaillig; **tailormade** ['teɪlɐmeɪd] ⟨Adj.; nur präd.⟩ [engl. tailormade, aus: tailor = Schneider u. made = hergestellt] (veraltend): *maßgeschneidert;* **Tailormade** [-], das; -, -s [engl. tailormade] (veraltend): *maßgeschneidertes Kleid, Kostüm.*

Take [te:k, engl.: teɪk], der od. das; -, -s [engl. take, zu: to take = ein-, aufnehmen]: **1.** (Film, Ferns.) **a)** svw. ↑Einstellung (3); **b)** *(speziell für die Synchronisation zu verwendender) zur wiederholten Abspielung endlos zusammengeklebter Filmstreifen.* **2.** (Jargon) *Zug aus einer Haschisch- od. Marihuanazigarette.*

Takel ['ta:kl], das; -s, - [mniederd. takel = (Schiffs)ausrüstung] (Seemannsspr.): **1.** *schwere Talje.* **2.** *Takelage;* **Takelage** [takə'la:ʒə], die; -, -n [zu ↑Takel]: *Gesamtheit der Vorrichtungen, die die Segel eines Schiffes tragen (bes. Masten, Spieren, Taue); Takel-, Segelwerk:* in die T. entern; **Takeler** ['ta:kələr] ↑Takler; **takeln** ['ta:kln] ⟨sw. V.; hat⟩ (Seemannsspr.): *(ein Schiff) mit Takelage versehen;* ⟨Abl.:⟩ **Takelung,** die; -, -en (Seemannsspr.): **1.** *das [Auf]takeln.* **2.** *[Art der] Takelage;* ⟨Zus.:⟩ **Takelungsart,** die; **Takelwerk,** das; -[e]s, **Takelzeug,** das; -[e]s (selten): *Takelage.*

Take-off ['teɪk ɔf], das; -, -s [engl. take-off, zu: to take off = wegbringen]: **1.** *Start (einer Rakete, eines Flugzeugs).* **2.** *Beginn (z.B. einer spektakulären Veranstaltung).*

Takler ['ta:klɐ], der; -s, -: *für die Takelung zuständiger Handwerker;* **Taklung** ↑Takelung.

Täks: ↑Täcks.

Takt [takt], der; -[e]s, -e [1: eigtl. = Taktschlag, (stoßende) Berührung < lat. tāctus = Berührung; Gefühl, zu: tāctum, 2. Part von: tangere, ↑tangieren; 2: frz. tact < lat. tāctus]: **1.** ⟨o. Pl.⟩ *Einteilung des musikalischen, insbesondere rhythmischen Ablaufs in gleiche Einheiten (Takte 2 a) mit jeweils einem Hauptakzent am Anfang u. festliegender Untergliederung:* der T. eines Marsches, Walzers; den T. angeben, schlagen, klopfen, wechseln, [ein]halten; aus dem T. kommen, sich nicht aus dem T. bringen lassen; im T. bleiben; im T. singen, spielen; Ü jmdn. aus dem T. bringen *(aus dem Konzept bringen, stören, verwirren);* aus dem T. kommen *(gestört, verwirrt werden);* **den T. angeben (zu bestimmen haben);* **nach T. und Noten** (ugs. veraltend; *regelrecht, gründlich, tüchtig, sehr).* **2. a)** *betont beginnende, je nach Taktart in zwei od. mehr Teile gleicher Zeitdauer untergliederte Einheit des Taktes* (1): ein halber, ein ganzer T. [Pause]; ein paar -e eines Liedes singen; mitten im T. abbrechen; Ü ein paar -e (ugs.; *ein wenig)* ausruhen; dazu möchte ich auch ein paar -e (ugs.; *etwas; einige Worte, Sätze)* sagen; mit dem muß ich mal ein paar -e reden (ugs.; *ein ernstes Wort reden, ihn zur Rechenschaft ziehen);* **b)** (Verslehre) *Abstand von Hebung* (4) *zu Hebung bei akzentuierenden Versen.* **3. a)** ⟨o. Pl.⟩ *rhythmisch gegliederter Ablauf von Bewegungsphasen:* den T. der Hämmer; im T., gegen den T. rudern; im T. *(Bewegungsrhythmus)* bleiben, aus dem T. kommen; **b)** (Technik) svw. ↑Hub (2); **c)** (EDV) *kleinste Phase im Rhythmus synchronisierter Vorgänge* **d)** (Technik) *Produktions-, Arbeitsabschnitt bei der automatischen bzw. Fließfertigung.* **4.** ⟨o. Pl.⟩ *Gefühl für schonendes, nicht verletzendes Verhalten andern gegenüber:* [viel, wenig, keinen] T. haben; etw. aus T. tun, unterlassen, verschweigen; gegen den T. verstoßen; er wollte die Angelegenheit mit großem, feinem T. behandeln.

¹takt-, Takt- (Takt 1–3): ~**art,** die (Musik): *Art des Taktes, Metrums;* ~**bezeichnung,** die (Musik); ~**fertigung,** die (Technik): *Fließfertigung im Taktverfahren;* ~**fest** ⟨Adj.⟩: **1. a)** *(Musik) genau einhaltend, sicher im Takt:* t. sein, singen; **b)** ⟨nicht präd.⟩ *in festem, gleichbleibendem Takt* (2 a) *die Hämmer od. den T. marschieren.* **2.** (ugs.) *sicher (in Können u. Wissen):* auf einem Gebiet t. sein. **3.** ⟨nicht adv.⟩ (ugs.) *gesund* (meist verneint): zur Zeit nicht ganz t. sein; ~**maß,** das (Musik): *Takt[art], Metrum* (2); ~**mäßig** (1) *im gleichen, festen Takt;* ~**messer,** der; svw. ↑Metronom; ~**schritt,** der (Milit. schweiz.): Stech-, Paradeschritt; ~**stock,** der: *dünner, kurzer Stock, mit dem der Dirigent den Takt angibt:* den T. heben, senken, schwingen; ~**straße,** die (Technik): *Fließband u. zugehörige Arbeitsplätze für Taktfertigung;* ~**strich,** der (Musik): *einen Takt begrenzender senkrechter Strich in der Notenschrift;* ~**teil,** der (Musik): *Teil des Taktes* (2 a): betonter, unbetonter T.; ~**verfahren,** das (Technik): *Fließverfahren, bei dem die einzelnen Arbeitsvorgänge in gegebenem Zeittakt aufeinanderfolgen bzw. sich wiederholen;* ~**wechsel,** der (Musik); ~**widrig** ⟨Adj.; o. Steig.⟩ (Musik): *dem Takt* (1) *zuwiderlaufend;* ~**zeit,** die (Technik): *Zeitspanne eines Arbeitstaktes* (3).

²takt-, Takt- (Takt 4): ~**fehler,** der: *Verstoß gegen den Takt;* ~**gefühl,** das ⟨o. Pl.⟩: svw. ↑Takt (4): ein feines T. haben; kein T. haben, zeigen; ~**los** ⟨Adj.; -er, -este⟩: *ohne Takt, verletzend; indiskret; indezent:* ein -er Mensch; eine -e Frage; es war T. daran, darauf auszuspielen; sich t. verhalten, dazu ~**losigkeit,** die; -, -en: **1.** ⟨o. Pl.⟩ *taktlose Art, Verhaltensweise.* **2.** *taktlose Handlung, Äußerung; Indiskretion* (2): grobe -en; ~**voll** ⟨Adj.⟩: *Takt zeigend, mit Takt[gefühl], rücksichtsvoll; diskret* (1 b), *dezent* (a): ein -er Mensch; t. fragen, handeln, zurückhalten; t. über etw. hinweggehen.

takten ['taktn] ⟨sw. V.; hat⟩ [zu ↑Takt] (Technik): **a)** *in Arbeitstakten* (3) *[be]arbeiten:* Opas Fließband ist tot, die neuen Bänder takten anders (ADAC-Motorwelt 3, 1974, 122); **b)** *in Takten* (3 b) *arbeiten lassen, laufen lassen.*

¹taktieren [tak'ti:rən] ⟨sw. V.; hat⟩ [zu ↑Taktik]: *taktisch sich, sich taktisch klug verhalten:* geschickt, klug t.

²taktieren [-] ⟨sw. V.; hat⟩ [zu ↑Takt (1)] (veraltet): *den Takt schlagen, angeben, akzentuieren;* ⟨Abl.:⟩ **Taktierung,** die.

-taktig [-taktɪç] in Zusb., z.B. achttaktig (mit Ziffer: 8taktig); *aus acht Takten bestehend.*

Taktik ['taktɪk], die; -, -en [frz. tactique < griech. taktikḗ

(téchnē), eigtl. = die Kunst der Anordnung u. Aufstellung]: *auf Grund von Überlegungen im Hinblick auf Zweckmäßigkeit u. Erfolg festgelegtes Vorgehen; planmäßiges, geschicktes Vorgehen:* eine wirksame, verfehlte T.; die T. des Verzögerns und Hinhaltens; Strategie und T.; eine T. verfolgen, ändern, aufgeben; die T. des Gegners durchschauen; nach einer bestimmten T. vorgehen; * die T. der verbrannten Erde (Milit.; *die Taktik der völligen Zerstörung eines Gebietes bes. beim Rückzug*); ⟨Abl.:⟩ Taktiker, der; -s, -: *jmd., der taktisch klug vorgeht.* taktil [tak'ti:l] ⟨Adj.; o. Steig.⟩ [lat. táctilis = berührbar, zu: táctum, ↑Takt] (Med.): *den Tastsinn betreffend, mit Hilfe des Tastsinns [erfolgend].* taktisch ['taktɪʃ] ⟨Adj.; o. Steig.⟩: *die Taktik betreffend, auf [einer] Taktik beruhend; klug berechnend, planvoll u. geschickt vorgehend:* -e Grundsätze; -e Überlegungen; ein -er Erfolg, Fehler; aus -en Gründen; er nahm Zuflucht zu -en Manövern; der Trainer gab seiner Mannschaft -e Anweisungen; -e Waffen (Milit.; *Waffen von geringerer Sprengkraft u. Reichweite;* vgl. strategisch); -e Zeichen (Milit.; *Zeichen [auf Karten usw.], die auf militärische Einrichtungen, Anlagen, Truppenverbände usw. hinweisen*); etw. ist t. klug, richtig, falsch; t. vorgehen. Tal [ta:l], das; -[e]s, Täler ['tɛːlɐ; mhd., ahd. tal, eigtl. = Vertiefung]: 1. ⟨Vkl. ↑Tälchen⟩ *der zwischen Bergen, Anhöhen liegende, tiefer gelegene, ebenere Teil einer Landschaft* (Ggs.: Berg): ein enges, tiefes, breites, dunkles, schattiges, grünes, liebliches T.; fruchtbare Täler; das T. verengt sich, öffnet sich; der Weg durchquert zwei Täler; über Berg und T.; das Vieh ins T./zu T. treiben; zwischen Berg und T.; Ü die Wirtschaft befindet sich in einem T. *(hat schlechte Konjunktur);* * zu T. (geh.; *flußabwärts*). 2. (ugs.) *Gesamtheit der Bewohner eines Tales* (1): Wenn es eine Hochzeit gibt, steht das T. kopf (Faller, Frauen 8). tal-, Tal-: ∼ab, ∼abwärts [-'-(-)] ⟨Adv.⟩: *das Tal hinunter, abwärts* (Ggs.: talauf[wärts]); ∼aue, die; ∼auf, ∼aufwärts [-'-(-)] ⟨Adv.⟩: *das Tal hinauf, aufwärts* (Ggs.: talab[wärts]); ∼aus [-'-] ⟨Adv.⟩: *aus dem Tal hinaus* (Ggs.: talein): t. tut sich die weite Ebene auf; ∼becken, das: vgl. Becken (2 b); ∼boden, der: *Grundfläche, Boden* (5) *eines Tales;* ∼breite, die; ∼brücke, die: Straßen- od. Bahnbrücke, *die über ein Tal hinwegführt;* ∼ein [-'-] ⟨Adv.⟩: *in das Tal hinein* (Ggs.: talaus); ∼einwärts [-'--] ⟨Adv.⟩ svw. ↑∼ein; b) *tiefer, weiter oben im Tal;* ∼enge, die: *Verengung eines Tales, Schlucht;* ∼fahrt, die: a) (Schiffahrt) *Fahrt stromabwärts* (Ggs.: Bergfahrt 1); b) *abwärts führende Fahrt [auf einer Straße, einem Abhang]:* eine schnelle, gefährliche T.; Ü eine T. *(der Kursverfall)* des Dollars; die Wirtschaft befindet sich auf T. *(der Kursverfall)* des Dollars; die Wirtschaft befindet sich auf T.; ∼grund, der: svw. ↑∼boden; ∼kessel, der: svw. ↑Kessel (3); ∼mulde, die: *flaches, muldenförmiges Tal;* ∼niederung, die; ∼schi: ↑∼ski; ∼schlucht, die; ∼schluß, der: *oberes Ende eines Tales, hinter dem das Gelände steil ansteigt;* ∼seite, die: *die talabwärts gerichtete Seite (einer am Hang verlaufenden Straße, eines Bergpfads o. ä.),* dazu: ∼seitig ⟨Adj.; o. Steig.⟩: *an der Talseite [liegend], zur Talseite [gerichtet];* ∼senke, die: vgl. ∼mulde; ∼ski, der: *der bei der Fahrt am Hang talseitig geführte, belastete Ski* (Ggs.: Bergski); ∼sohle, die: 1. svw. ↑∼boden. 2. *Tiefstand, ungünstige Lage:* die Wirtschaft befindet sich auf/in einer T.; ∼sperre, die: *Anlage aus einem ein Gebirgstal absperrenden Staudamm, dem dahinter aufgestauten See, einem Kraftwerk u. den entsprechenden Gebäuden;* ∼station, die: *unterer Haltepunkt einer Bergbahn* (Ggs.: Bergstation); ∼überführung, die: vgl. ∼brücke; ∼wärts ⟨Adv.⟩ [↑-wärts]: *in Richtung zum Tal hin* (Ggs.: bergwärts); ∼weg, der: *Weg in einem Tal.* Talar [ta'la:ɐ̯], der; -s, -e [ital. talare < lat. tāláris (vestis) = knöchellanges (Gewand), zu: tálus = Knöchel]: *knöchellanges, weites schwarzes Obergewand mit weiten Ärmeln als Amtstracht für Geistliche, Richter u. (bei bes. feierlichen Anlässen) Hochschullehrer; Robe* (2). Tälchen ['tɛːlçən], das; -s, -: ↑Tal (1). Talent [ta'lɛnt], das; -[e]s, -e [1: frühnhd. = (anvertrautes) materielles Gut, dann: (angeborene) Fähigkeit, identisch mit (2); 2: lat. talentum < griech. tálanton = (einem bestimmten Gewicht entsprechende) Geldsumme]: 1. a) *die bes. günstige Voraussetzung, auf Grund deren jmd. dazu befähigt ist, sich in geistiger, bes. aber in künstlerischer Hinsicht zu produzieren:* hier zeigt sich sein T. zur Malerei, zur Schauspielerei; musikalisches, dichterisches T.; T.

für Sprachen haben; Ich habe kein T. für die Nachwelt (kein Geschick, für meinen Nachruhm zu sorgen; Bieler, Mädchenkrieg 510); er entwickelte außergewöhnliche -e; du darfst dein T. nicht verkümmern lassen; sie hat das T., immer das richtige Wort zu finden; (iron.:) mit seltenem T. versteht er es, alle Leute vor den Kopf zu stoßen; mit seinem T. in der/zur Mathematik ist es nicht weit her; nun hocken wir da mit unserm T. (ugs.; *sind wir ratlos*); nicht ohne T. *(recht talentiert)* sein; ein Musiker von überragendem T.; b) *jmd., der Talent* (a) *hat:* er ist ein aufstrebendes, vielversprechendes T.; junge -e fördern. 2. *altgriechische Gewichts- u. Münzeinheit.* talent-, Talent-: ∼förderung, die; ∼los ⟨Adj.; -er, -este; nicht adv.⟩: *ohne Talent,* dazu: ∼losigkeit, die; -; ∼probe, die: *erstes Auftreten od. frühes Werk eines jungen Künstlers,* vgl. ∼schuppen; ∼schuppen, der [nach dem Namen einer bekannten Fernsehsendung]: *öffentliche [Studio]veranstaltung mit jungen Schlagersängern, Jazzmusikern u. ä.:* in einem T. auftreten; ∼suche, die; ∼übung, die; ∼voll ⟨Adj.; o. Steig.; nicht adv.⟩: *mit Talent.* talentiert [talɛn'ti:ɐ̯t] ⟨Adj.; -er, -este; nicht adv.⟩: *Talent besitzend, begabt:* ein -er Nachwuchsfahrer; für Mathematik ist er wenig t.; ⟨Abl.:⟩ Talentiertheit, die; -. Taler ['ta:lɐ], der; -s, - [im 16. Jh. gek. aus „Joachimstaler“, nach St. Joachimsthal in Böhmen (heute Jáchymov, ČSSR), wo die Münze geprägt wurde]: a) *(als Währungseinheit geltende) Silbermünze in Deutschland bis in die Mitte des 18. Jh.s; Reichstaler;* b) (ugs.) *Silbermünze im Wert von drei Reichsmark.* Täler: Pl. von ↑Tal. talergroß ⟨Adj.; o. Steig.; nicht adv.⟩: *etwa von, in der Größe eines Talers;* Talerstück, das; -[e]s, -e. Talg [talk], der; -[e]s, (Sorten:) -e [aus dem Niederd. < mniederd. talch, viell. eigtl. = das Festgewordene]: 1. *(aus dem Fettgewebe bes. in den Nieren von Rindern od. Schafen gewonnenes) festes, gelbliches Fett.* 2. *Hauttalg.* talg-, Talg-: ∼artig ⟨Adj.; o. Steig.; nicht adv.⟩; ∼drüse, die: *in den oberen Teil der Haarbälge mündende Drüse (bei Menschen u. Säugetieren), die Talg absondert u. dadurch Haut u. Haare geschmeidig erhält;* ∼kerze, die; ∼licht, das ⟨Pl. -er⟩: * jmdm. geht ein T. auf (↑Licht 2 b). talgen [ˈtalgn̩] ⟨sw. V.; hat⟩: [mniederd. talgen]: 1. *mit Talg bestreichen, schmieren:* das Leder muß getalgt werden. 2. (nordostd., Kartenspiel) svw. ↑schmieren (7); talgig ['talgɪç] ⟨Adj.⟩: a) *(nicht adv.) von Talg [herrührend]:* -e Flecken auf dem Tischtuch; b) *wie Talg:* das t. schimmernde Gemüse (Sebastian, Krankenhaus 140). Talion [ta'lɪo:n], die; -, -en [lat. tālio] (Rechtsspr.): *Vergeltung von Gleichem mit Gleichem;* ⟨Zus.:⟩ Talionslehre, die ⟨o. Pl.⟩ (Rechtsspr.): *Rechtslehre, wonach die Vergeltung der Tat entsprechen müsse.* Talisman ['ta:lɪsman], der; -s, -e [span. talisman, ital. talismano < arab. ṭilismān (Pl.) = Zauberbild < mgriech. telesma = geweihter Gegenstand, zu griech. teleîn = weihen]: *kleiner Gegenstand, Erinnerungsstück, von dem sich eine zauberkräftige, glückbringende Wirkung erhofft.* Talje ['taljə], die; -, -n [mniederd. tallige, (m)niederl. talie < ital. taglia < lat. tālea, ↑Teller] (Seemannsspr.): *Flaschenzug;* taljen ['taljən] ⟨sw. V.; hat⟩ (Seemannsspr.): *hochwinden;* ⟨Zus.:⟩ Taljenreep, das (Seemannsspr.): *über die Talje laufendes starkes Tau.* ¹Talk [talk], der; -[e]s [frz. talc < span. talque < arab. ṭalq]: *mattweiß, gelblich od. grünlich bis braun schimmerndes, sich fettig anfühlendes, weiches Mineral (das sich leicht zu Pulver zermahlen läßt).* ²Talk [tɔ:k], der; -s, -s [engl. talk, zu: to talk, ↑talken] (Jargon): *Plauderei, Unterhaltung; öffentliches Gespräch.* talk-, Talk- (¹Talk): ∼artig ⟨Adj.; o. Steig.; nicht adv.⟩; ∼erde, die; ∼puder, der; ∼schiefer, der (Geol.): *mit Talk durchsetzter Schiefer;* ∼stein, der. talken ['tɔ:kn̩] ⟨sw. V.; hat⟩ [engl. to talk, zu: talken (reden, sprechen]] (Jargon): 1. *eine Talk-Show durchführen.* 2. *sich unterhalten, Konversation machen;* Talkmaster, der; -s, - [engl.-amerik. talk master]: *jmd., der eine Talk-Show leitet;* Talk-Show, die; -, -s [engl.-amerik. talk show] (Ferns.): *Unterhaltungssendung, in der ein Gesprächsleiter bekannte Persönlichkeiten durch Fragen zu Äußerungen über private, berufliche u. allgemein interessierende Dinge anregt.* Talkum ['talkʊm], das; -s: 1. *latinisierte Form von ↑¹Talk.*

2. *feiner, pulverisierter weißer Talk, der u. a. zur Herstellung von Pudern verwendet wird;* ⟨Abl.:⟩ **talkumieren** [talku-'mi:rən] ⟨sw. V.; hat⟩: *mit Talkum versehen, Talkum hineinstreuen:* Lederhandschuhe t.; ⟨Zus.:⟩ **Talkumpuder,** der, ugs. auch: das: svw. ↑Talkum (2).

Tallyman ['tælɪmən], der; -s, ...men [...mən; engl. tallyman, aus: tally = Warenliste u. man = Mann] (Kaufmannsspr.): *Kontrolleur, der die Stückgutzahlen von Frachtgütern beim Be- u. Entladen von Schiffen überprüft.*

talmi ['talmi] ⟨Adj.; o. Steig.; nur präd.⟩ [zu ↑Talmi] (österr. ugs.): svw. ↑talmin; **Talmi** [-], das; -s [gek. aus älter Talmigold, nach der abgekürzten frz. Handelsbez. Tal. mi-or für *Tal*lois-de*mi*-or, einer nach dem frz. Erfinder Tallois benannten Kupfer-Zink-Legierung mit dünner Goldauflage]: **1.** *etw. (Schmuck o. ä.), was keinen besonderen Wert hat, nicht echt ist.* **2.** (Fachspr.) *vergoldeter Tombak.*

Talmi- (Talmi 1): ~**glanz,** der: ein T. von Schönheit; ~**gold,** das; ~**schmuck,** der; ~**ware,** die.

talmin ['talmɪn] ⟨Adj.; o. Steig.; nur präd.⟩ (selten): *aus Talmi* (1); *unecht.*

Talmud ['talmu:t], der; -[e]s, -e [hebr. talmûḏ, eigtl. = Lehre]: **1.** ⟨o. Pl.⟩ *Sammlung der die religiösen Überlieferungen des Judentums nach der Babylonischen Gefangenschaft.* **2.** *Exemplar des Talmuds* (1): ein reichverzierter T.; ⟨Abl.:⟩ **talmudisch** [tal'mu:dɪʃ] ⟨Adj.; o. Steig.; nicht adv.⟩: **a)** *den Talmud betreffend;* **b)** *im Sinne des Talmuds;* **Talmudismus** [talmu'dɪsmʊs], der; -: *aus dem Talmud geschöpfte Lehre u. Weltanschauung;* **Talmudjst,** der; -en -en: *Erforscher u. Kenner des Talmuds;* **talmudjstisch** ⟨Adj.; o. Steig.⟩: **a)** *den Talmudismus betreffend;* **b)** (abwertend) *am Wortlaut klebend:* dass ist allzu t. ausgelegt.

Talon [ta'lõ:, österr.: ta'lo:n], der; -s, -s [frz. talon, eigtl. Rest < vlat. tālo < lat. tālus, ↑Talar]: **1. a)** (Börsenw.) svw. ↑Erneuerungsschein; **b)** *Kontrollabschnitt (einer Eintrittskarte, Wertmarke o. ä.).* **2.** (Spiele) **a)** *Kartenrest (beim Geben);* **b)** *der Stoß von [verdeckten] Karten im Glücksspiel; Kartenstock;* **c)** *die noch nicht verteilten, verdeckt liegenden Steine, von denen sich die Spieler der Reihe nach bedienen; Kaufsteine.* **3.** (Musik) *Frosch* (4).

Talschaft ['ta:lʃaft], die; -, -en: (schweiz., westösterr.): *alle Bewohner eines Tales;* **Talung,** die; -, -en (Geogr.): *einem Tal ähnliches Gelände, das durch kein fließendes Gewässer geschaffen ist* (z. B. Senke, Graben).

Tamarinde [tama'rɪndə], die; -, -n [mlat. tamarinda < arab. tamr hindīy, eigtl. = indische Dattel]: **1.** *tropischer Baum mit eßbaren Früchten mit breiigem, faserigem Fruchtfleisch, das auch als Abführmittel dient.* **2.** *Frucht der Tamarinde;* ⟨Zus.:⟩ **Tamarjndenbaum,** der: svw. ↑Tamarinde (1).

Tamariske [tama'rɪskə], die; -, -n [vlat. tamariscus < lat. tamarīx]: *als Strauch od. Staude in salzhaltigen Trockengebieten wachsende Pflanze mit kleinen, schuppenartigen Blättern, aus deren Rinde u. Früchten früher ein Mittel gegen Magenleiden gewonnen wurde.*

Tambour ['tambu:ɐ̯, auch: tam'bu:ɐ̯], der; -s, -e u. (schweiz.:) -en [frz. tambour = Trommel < afrz. tabour < pers. tabīr; Nasalierung im Roman. wohl unter Einfluß von arab. ṭanbūr, ↑Tanbur]: **1.** (veraltend) *Trommler (bes. beim Militär).* **2.** (Archit.) *[mit Fenstern versehener] zylinderförmiger Bauteil, auf dem die Kuppel eines Bauwerks aufsitzt.* **3.** (Spinnerei) *mit stählernen Zähnen besetzte Trommel an einer Karde;* ⟨Zus.:⟩ **Tambourmajor,** der: *Leiter eines Spielmannszuges;* **Tambourmajorette,** die: svw. ↑Majorette; **Tambur** ['tambu:ɐ̯], der; -s, -e [frz. tambour (à broder), ↑Tambour]: **1.** (Handarb.) *trommelartiger Stickrahmen, in den der Stoff zum Tamburieren* (1) *fest eingespannt wird.* **2.** svw. ↑Tanbur; **tamburieren** [tambu'ri:rən] ⟨sw. V.; hat⟩: **1.** *mit Tamburierstich sticken.* **2.** (Fachspr.) *bei der Herstellung einer Perücke Haare so zwischen Tüll u. Gaze einknoten, daß der Strich des Scheitels herausgearbeitet wird;* ⟨Zus. zu 1:⟩ **Tamburiernadel,** die; **Tamburierstich,** der (Handarb.): *Kettenstich, der mit einer Tamburiernadel u. der straff gespannten Stoff gehäkelt wird;* **Tamburin** [tambu'ri:n, '---], das; -s, -e [frz. tambourin]: **1.** *Handtrommel [mit am Rand befestigten Schellen].* **2.** *leichtes trommelartiges, mit der Hand zu schlagendes, unten offenes Gerät, mit dem z. B. gymnastische Übungen der Takt geschlagen wird.* **3.** svw. ↑Tambur (1); **Tamburizza** [tambu'rɪtsa], die; -, -s [serbokroat. tamburica]: *einer Mandoline ähnliches Saiteninstrument bei Serben u. Kroaten.*

Tamp [tamp], der; -s, -e (selten): svw. ↑Tampen; **Tampen** ['tampn̩], der; -s, - [niederl. tamp] (Seemannsspr.): **a)** *Ende, Endstück eines Taus, einer Leine;* **b)** *[kurzes] Stück Tau.*

Tampon ['tampɔn, auch: tam'po:n, tã'põ:], der; -s, -s [frz. tampon < mfrz. ta(m)pon = Pflock, Stöpsel, Zapfen, aus dem Germ.]: **1. a)** (Med.) *Bausch aus Watte, Mull o. ä. zum Aufsaugen von Flüssigkeiten, zum Verbinden od. Ausstopfen von Wunden u. Stillen der Blutung;* **b)** *in die Scheide einzuführender Tampon* (a), *der von Frauen während der Menstruation benutzt wird.* **2.** (bild. Kunst) *Stoffballen, mit dem gestochene Platten für den Druck eingeschwärzt werden;* ⟨Abl.:⟩ **Tamponade** [tampo'na:də], die; -, -n [geb. mit französierender Endung] (Med.): *das Ausstopfen [einer Wunde] mit Tampons* (1 a); **Tamponage** [...'na:ʒə], die; -, -n [zu ↑Tampon] (Technik): *Abdichtung eines Bohrlochs gegen Wasser od. Gas;* **tamponieren** [...'ni:rən] ⟨sw. V.; hat⟩ [frz. tamponner] (Med.): *mit Tampons* (1 a) *ausstopfen, eine Tamponade machen:* eine Wunde t.

Tamtam [tam'tam, auch: '--)], das; -s, -s [1: frz. tam-tam, aus dem Kreol. über das Engl. < Hindi ṭamṭam, lautm.]: **1.** *asiatisches, mit einem Klöppel geschlagenes Becken; Gong.* **2.** ⟨o. Pl.⟩ (ugs. abwertend) *laute Betriebsamkeit, mit der auf etw. aufmerksam gemacht werden soll:* das T. geht mir auf die Nerven; viel, großes T. [um jmdn., etw.] machen, veranstalten.

Tanagrafigur ['ta:nagra-], die; -, -en [nach dem griech. Ort Tanagra] (Kunstwiss.): *aus der Zeit des Hellenismus stammende kleine bemalte [Mädchen]figur aus Terrakotta.*

Tanbur ['tanbu:ɐ̯, '--], Tambur, der; -s, -e u. -s [arab. ṭanbūr, wohl aus dem Pers.] (Musik): *arabische Laute mit kleinem bauchigem Resonanzkörper u. langem Hals, drei bis vier Stahlsaiten u. vielen Bünden.*

Tand [tant], der; -[e]s [mhd. tant = leeres Geschwätz, Possen, H. u., viell. über das roman. Kaufmannsspr. (vgl. span. tanto = Kaufpreis, Spielgeld), zu lat. tantum = so viel] (geh., veraltend): *etw., was an sich keinen qualitativen Wert hat; Firlefanz* (1): das ist alles bloß T.; ein Kiosk, der billigen T. anbietet; **Tändelei** [tɛndə'lai], die; -, -en: **a)** *das Tändeln* (a); **b)** *das Tändeln* (b), *Flirt, Liebelei;* **Tändeler** ['tɛndələ]: ↑Tändler; **Tandelmarkt** ['tand̩l-] (österr.), **Tändelmarkt,** der; -[e]s, ...märkte (landsch.): *Trödelmarkt, Flohmarkt;* **tändeln** ['tɛnd̩ln] ⟨sw. V.; hat⟩ [Iterativbildung zu spätmhd. tenten = Possen treiben, zu ↑Tand]: **a)** *etw. mehr in spielerisch-leichter [als in ernsthafter] Weise tun, ausführen;* mit dem Ball t., statt zu schießen; **b)** *schäkern, flirten:* er tändelt mit den jungen Damen; ⟨Zus.:⟩ **Tändelschürze,** die: *kleine weiße [zum Servieren getragene] Zierschürze ohne Latz.*

Tandem ['tandɛm], das; -s, -s [engl. tandem < lat. tandem = auf die Dauer, endlich < lat. dann, scherzh. räumlich gedeutet als „der Länge nach"]: **1.** *Fahrrad für zwei Personen mit zwei hintereinander angeordneten Sitzen u. Tretlagern:* [auf, mit einem] T. fahren; Ü die beiden Stürmer bilden ein eingespieltes T. *(zwei Spieler, deren Stärke im Zusammenwirken liegt).* **2.** *Wagen mit zwei hintereinander eingespannten Pferden.* **3.** (Technik) *Vorrichtung, Gerät od. Maschine mit zwei hintereinander angeordneten gleichartigen Bauteilen od. Antrieben;* ⟨Zus. zu 3:⟩ **Tandemachse,** die (Kfz.-T.): *(bei größeren Anhängern, bes. Wohnwagen) zwei in geringem Abstand, symmetrisch zum Schwerpunkt des Wagens angebrachte, nicht lenkbare Achsen.*

Tandler ['tand̩lɐ], der; -s, - (österr. ugs.): **1.** *Tändler.* **2.** *jmd., der tändelt* (b); **Tändler** ['tɛnd̩lɐ], der; -s, - (landsch.): *Trödler* (2).

Tang [taŋ], der; -[e]s, (Arten:) -e [mhd., norw. tang, schwed. tång, wahrsch. = dichte Masse]: svw. ↑Seetang.

Tanga ['taŋa], der; -s, -s [portug. tanga < Tupi (Indianerspr.) an der östl. Südamerika tanga = Lendenschurz]: *modischer Minibikini;* ⟨Zus.:⟩ **Tangahöschen,** die: *Minislip.*

Tangare [taŋ'ga:rə], die; -, -n [port. tangará < Tupi (Indianerspr.) an der östl. Südamerika tangará]: *in Nord- u. Südamerika heimischer, buntgefiederter Singvogel.*

Tangens ['taŋgɛns], der; - [zu lat. tangēns, ↑Tangente] (Math.): *im rechtwinkligen Dreieck das Verhältnis von Gegenkathete zu Ankathete;* Zeichen: tan, tang, tg; ⟨Zus.:⟩ **Tangenskurve,** die (Math.); **Tangenssatz,** der (Math.); **Tangente** [taŋ'gɛntə], die; -, -n [1: nlat. linea tangens, aus lat. līnea (↑ Linie) u. tangēns, 1. Part. zu: tangere, ↑tangieren]: **1.** (Math.) *Gerade, die eine Kurve in einem Punkt berührt:* eine T. ziehen. **2.** *Autostraße, die am Rande eines Ortes, einer Stadt vorbeiführt.* **3.** (Musik) *spatenförmiges*

Metallstück o. ä., der am Klavichord od. anderen besaiteten Tasteninstrumenten die Saite [abteilt u.] anschlägt.

Tangenten-: ~**bussole,** die: *älteres Meßgerät für die Stromstärke durch Abweichen der Magnetnadel im horizontalen Magnetfeld der Erde;* ~**fläche,** die (Math.): *von den Tangenten* (1) *einer Raumkurve gebildete Fläche;* ~**flügel,** der (Musik): *Flügel* (5), *dessen Saiten durch Tangenten* (3) *angeschlagen werden;* ~**klavier,** das: vgl. ~flügel; ~**viereck,** das (Math.): *aus vier an einen Kreis gelegten Tangenten* (1) *gebildetes Viereck.*

tangential [taŋgɛn'ʦia:l] ⟨Adj.; o. Steig.⟩ [zu ↑Tangente] (Math.): *eine gekrümmte Fläche od. Linie berührend:* eine -e Fläche; t. einwirkende Kräfte; ⟨Zus.:⟩ **Tangentialebene,** die (Math.): *Ebene, die eine gekrümmte Fläche in einem Punkt berührt;* **Tangentialschnitt,** der: svw. ↑Sehnenschnitt; **tangieren** [taŋ'giːrən] ⟨sw. V.; hat⟩ [lat. tangere = berühren]: **1.** (bildungsspr.) *bewirken, daß jmd., etw. von etw. nicht unbetroffen, unbeeinflußt bleibt:* das tangiert mich nicht; dieses Bauprojekt wird von den Sparmaßnahmen nicht tangiert. **2.** (Math.) *(von Geraden od. Kurven) eine gekrümmte Linie od. Fläche in einem Punkt berühren:* der Kreis wird von der Geraden im Punkt P tangiert.

Tango ['taŋgo], der; -s, -s [span. tango, H. u.]: *aus Südamerika stammender Gesellschaftstanz in langsamem $^2/_4$- od. $^4/_8$-Takt mit synkopiertem Rhythmus;* ⟨Zus.:⟩ **Tangojüngling,** der (ugs. abwertend): *weichlich wirkender, pomadisierter junger Mann.*

Tank [taŋk], der; -s, -s, seltener: -e [engl. tank, H. u.; 2: urspr. Deckname für die ersten engl. Panzerwagen]: **1.** *größerer, fester Behälter zum Aufbewahren od. Mitführen von Flüssigkeiten:* -s für Wasser; der T. ist leer, hat ein Leck, faßt 300 Liter Treibstoff; den T. füllen. **2.** (veraltend) svw. ↑Panzer (4).

Tank-: ~**angriff,** der: *Panzerangriff;* ~**deckel,** der: svw. ↑~verschluß; ~**fahrzeug,** das: *Fahrzeug, Lastwagen mit großem Tank zum Transport von Flüssigkeiten [bes. Heizöl od. Benzin];* ~**füllung,** die: *Flüssigkeitsmenge, die einen Tank* (1) *füllt;* ~**inhalt,** der: **a)** *Rauminhalt eines Tanks* (1); **b)** *die [noch] im Tank befindliche Menge an Treibstoff o. ä.;* ~**lager,** das: *Vorratsstelle für Benzin, Öl o. ä.;* ~**lastwagen,** ~**lastzug,** der: svw. ↑Tankwagen; ~**leichter,** der: vgl. Leichter (b); ~**säule,** die: svw. ↑Zapfsäule; ~**schiff,** das: svw. ↑Tanker; ~**schloß,** das: *abschließbarer Tankverschluß;* ~**stelle,** die: *Verkaufsanlage mit Zapfsäulen, wo sich Fahrzeuge mit Treibstoff u. Öl versorgen können;* ~**uhr,** die: svw. ↑Benzinuhr; ~**verschluß,** der: *deckelförmiger Verschluß für den Benzintank des Autos;* ~**wagen,** der: svw. ↑~fahrzeug; ~**wart,** der: *Angestellter od. Pächter einer Tankstelle* (Berufsbez.); ~**wärter,** der (selten): svw. ↑~wart; ~**zug,** der: svw. ↑~lastzug.

tanken ['taŋkn] ⟨sw. V.; hat⟩ [engl. to tank]: **a)** *(Treibstoff als Vorratsmenge) in einen Tank* (1) *aufnehmen:* Benzin, Diesel, Öl t.; er tankte dreißig Liter Diesel; ⟨auch ohne Akk.-Obj.:⟩ hast du schon getankt?; Ü frische Luft, Sonne t.; der hat aber reichlich getankt! (salopp; *getrunken*); **b)** svw. ↑auftanken (b); **Tanker,** der; -s, - [engl. tanker]: *mit großen Tanks* (1) *ausgerüstetes Schiff für den Transport von Erdöl;* ⟨Zus.:⟩ **Tankerflotte,** die.

Tann [tan], der; -[e]s, -e [mhd. tan(n) = Wald] (dichter.): *[Tannen]wald:* im finstern T.

Tannast, der; -[e]s, ...äste (schweiz.): svw. ↑Tannenast. **Tannat** [ta'na:t], das; -[e]s, -e (Chemie): *Salz des Tannins.* **Tännchen** ['tɛnçən], das; -s, -: ↑Tanne (1 a); **Tanne** ['tanə], die; -, -n [mhd. tanne, ahd. tanna, wohl eigtl. = Baum aus Tannenholz]: **1. a)** ⟨Vkl. ↑Tännchen⟩ *pyramidenförmig u. sehr hoch wachsender Nadelbaum mit vorne abgestumpften, an der Oberseite dunkelgrünen Nadeln, die unten meist zwei weiße Streifen haben, u. aufrecht stehenden Zapfen:* eine schön gewachsene T.; sie ist schlank wie eine T. (*sehr schlank*); **b)** ugs. kurz für Tannenbaum (b). **2.** *weiches, gelblichweißes bis hellrötliches, harzfreies Holz der Tanne* (1 a); ⟨Zus.:⟩ **Tannebaum,** der: älter für ↑Tannenbaum, [1]**tannen** ⟨Adj.; nur attr.⟩ [mhd. tannen, tennīn]: *aus Tannenholz gefertigt, bestehend.* [2]**tannen** ⟨sw. V.; hat⟩: svw. ↑tannieren.

Tannen-: ~**ast,** der; ~**baum,** der: **a)** (ugs.) ↑Tanne (1 a); **b)** *Weihnachtsbaum:* einen T. kaufen, schmücken; der T. brennt *(die Kerzen sind angezündet);* Ü die Bomber warfen zunächst Tannenbäume *(herabrieselnde Leuchtsätze zur Zielmarkierung);* ~**dickicht,** das; ~**grün,** das ⟨o. Pl.⟩; ~**häher,** der: *in Nadelwäldern lebender, dunkelbraun u. weiß*

gefleckter Häher mit breiten, schwarzen Flügeln u. schwarzem Schwanz; ~**harz,** das; ~**holz,** das; ~**meise,** die: *in Nadelwäldern lebende Meise mit schwarzer Vorderbrust, schwarzem Kopf u. weißem Nackenfleck;* ~**nadel,** die; ~**pfeil,** der: svw. ↑Kiefernschwärmer; ~**reis,** das (geh.); ~**reisig,** das, ~**wald,** der; ~**zapfen,** der; ~**zweig,** der.

Tannicht ['taniçt], **Tännicht** ['tɛniçt], das; -[e]s, -e (veraltet): *Tannenwäldchen, Dickicht von Tannen.*

tannieren [ta'ni:rən] ⟨sw. V.; hat⟩ [frz. tanner, zu: tan, ↑Tannin]: *mit Tannin behandeln, beizen;* **Tannin** [ta'ni:n], das, -s, (Sorten:) -e [frz. tan(n)in, zu: tan = Gerberlohe, wohl aus dem Kelt.]: *aus Holz, Rinden, Blättern, bes. aber aus* [2]*Gallen* (2) *verschiedener Pflanzen gewonnene Gerbsäure;* ⟨Zus.:⟩ **Tanninbeize,** die.

Tännling ['tɛnlɪŋ], der; -s, -e: *junge Tanne;* **Tannzapfen,** der; -s, - (landsch., bes. schweiz.): svw. ↑Tannenzapfen.

Tanse ['tanzə], die; -, -n [ablautend zu schweiz. mundartl. dinsen = auf der Schulter (weg)tragen, mhd. dinsen, ahd. dinsan = ziehen, schleppen] (schweiz.): *Rückentrage.*

Tantal ['tantal], das; -s [nach dem griech. Sagenkönig Tantalus]: *grauglänzendes, sehr dehnbares u. widerstandsfähiges Schwermetall, das u. a. für die Herstellung chirurgischer Instrumente u. chemischer Geräte verwendet wird (chemischer Grundstoff);* Zeichen: Ta; **Tantalat,** das; -[e]s, -e (Chemie): *Salz des Tantals;* **tantalhaltig** ⟨Adj.; nicht adv.⟩; **Tantalit** [tanta'li:t, auch: ...lɪt]: *Tantal enthaltendes schwarzes bis bräunliches Mineral; ...lɪt]: Tantal enthaltendes schwarzes bis bräunliches Mineral;* **Tantallampe,** die; -, -n (früher): *Lampe mit einem dünnen Glühfaden aus Tantal;* **Tantalusqualen** ['tantalʊs-] ⟨Pl.⟩ [vgl. Tantal] (bildungsspr.): *Qualen, die dadurch entstehen, daß etwas Ersehntes zwar in greifbarer Nähe, aber doch nicht zu erlangen ist.*: T. ausstehen, leiden.

Tantchen ['tantçən], das; -s, -: ↑Tante (1, 2 c); **Tante** ['tantə], die; -, -n [frz. (Kinderspr.) tante < afrz. ante < lat. amita = Vatersschwester; Tante]: **1.** ⟨Vkl. ↑Tantchen⟩ *Schwester od. Schwägerin der Mutter od. des Vaters;* T. Anna kommt morgen; R dann/(ugs.:) denn nicht, liebe T., dann/(ugs.:) denn geh'n wir zum Onkel, dann heiraten wir eben den Onkel (ugs. scherzh.; *dann verzichte ich eben darauf, dann lassen wir es eben;* wird gesagt, wenn der andere auf einen Vorschlag nicht eingeht); meine T. *(ein Kartenspiel).* **2. a)** (Kinderspr.) *[bekannter] weiblicher Erwachsener:* bei meiner Mami sind viele -n zu Besuch; sag der T. guten Tag, Kind!; *T. Meier (verhüll.; *Toilette*); **b)** ⟨Vkl. ↑Tantchen⟩ (ugs.) *Frau* von der Sprechende kritisch-ablehnend distanziert): eine komische T.; so eine T. vom Jugendamt (Ziegler, Kein Recht 230). **3.** (salopp, meist abwertend) svw. ↑Tunte (2); -tante [-tantə, zu Tante 2 c], die; -, -n: vgl. -onkel: daß die Emanzipationstanten auf diese Nummer noch nicht eingestiegen sind (Hörzu 16, 1973, 39); **Tante-Emma-Laden** [...'ɛma...], der; -s, - Läden: *kleines Einzelhandelsgeschäft (im Gegensatz zum unpersönlichen Selbstbedienungsladen od. Supermarkt):* der T. um die Ecke; **tantenhaft** ⟨Adj.; -er, -este⟩ (abwertend): *sorgend-besorgt, dabei aber erziehen u. belehren wollend:* ihr Brief klingt reichlich t.

Tantes ['tantəs]: ↑Dantes; **Tantieme** [tã'tjeːmə, ...'jɛːmə], die; -, -n [frz. tantième, zu: tant = so(undso)viel < lat. tantus = so viel]: **a)** *Gewinnbeteiligung an einem Unternehmen:* T. beziehen; **b)** ⟨meist Pl.⟩ *an Autoren, Musiker, Schauspieler u. a. gezahlte Vergütung für Aufführung od. Wiedergabe ihrer musikalischen od. literarischen Werke.*

tantig ⟨Adj.⟩: svw. ↑tuntenhaft.

Tantra ['tantra], das; -[s] [sanskr. tantra(m) = Gewebe; System; Lehre]: *Lehrsystem der indischen Religion;* **Tantriker** ['tantrikə], der; -s, -: *Anhänger des Tantra;* **tantrisch** ['tantrɪʃ] ⟨Adj.; o. Steig.⟩: *das Tantra betreffend;* **Tantrismus** [tan'trɪsmʊs], der; -: *religiöse Strömung in Indien seit dem 1. Jh. n. Chr., die mit magisch-mystischen Mitteln Befreiung vom Irdischen sucht.*

Tanz [tanʦ], der; -es, Tänze ['tɛnʦə; mhd. tanz, mniederd. dans, wohl über das Mniederl. < (a)frz. danse zu: danser, ↑tanzen]: **1.** ⟨Vkl. ↑Tänzchen⟩ *rhythmische Bewegung der Beine u. des ganzen Körpers, oft in bestimmten, sich wiederholenden Figuren, nach rituellem Brauch, aus Freude an der Bewegung, zur Geselligkeit od. künstlerisch zur Darstellenden Deutung von Menschen u. Vorgängen u. zum Ausdruck von Empfindungen, ausgeführt nach Musik od. rhythmischem Schlagen:* alte, moderne, kultische Tänze; ein langsamer, wilder, ekstatischer T.; einen T. einüben, vorführen; neue Tänze lernen; eine Volkstanzgruppe zeigte

Tänze aus den Alpen; er hat keinen T. ausgelassen *(immer getanzt)*; ein Tänzchen wagen; sie hat ihm den T. abgeschlagen *(hat nicht mit ihm getanzt, obgleich er mit ihr tanzen wollte)*; beim nächsten T. ist Damenwahl; darf ich [Sie] um den nächsten T. bitten?; jmdn. zum T. auffordern *(zu jmdm. gehen u. durch eine kurze Verbeugung o. ä. zu erkennen geben, daß man mit ihm tanzen möchte)*; die Musik spielt zum T. auf; Ü der T. der Mücken über dem Wasser, der Schneeflocken; * ein T. auf dem Vulkan *(ausgelassene Lustigkeit in gefahrvoller Zeit, Situation;* nach frz. nous dansons sur un volcan); der T. ums Goldene Kalb (vgl. Kalb 1 a); jmdm. den T. lange machen (landsch.; jmdn. lange auf etw. warten lassen). 2. a) Musikstück, zu dem getanzt werden kann: der Cha-Cha-Cha ist ein lateinamerikanischer T.; b) *Instrumentalstück in der Art eines Tanzes:* Haydn, Mozart, Beethoven, Schubert schrieben u. a. deutsche Tänze. 3. ⟨o. Pl.⟩ *Veranstaltung, auf der getanzt wird, Tanzfest:* im Wirtshaus ist heute T.; jeden Samstag ab 8 Uhr T. mit der Kapelle ...; zum T. gehen; jmdn. zum T. einladen. 4. ⟨Vkl. ↑Tänzchen⟩ *etw., was in unerfreulich heftig-lebhafter Weise sich ereignet, vor sich geht:* nun geht der T. noch einmal von vorne los; wenn ich zu spät komme, gibt es wieder einen T.; der werd' ich ja einen T. machen (Bredel, Väter 7); * einen T. aufführen (ugs.; *sich heftig, wegen etw., was gar nicht so schwerwiegend ist, erregen, aufregen*).

tanz-, Tanz-: ~abend, der: 1. *Abendveranstaltung, auf der man tanzen kann.* 2. (selten) svw. ↑Ballettabend; ~band, die: svw. ↑³Band; ~bar, die: *Bar* (1), *in der auch getanzt werden kann;* ~bär, der: *dressierter Bär, der [auf Jahrmärkten] tänzerische Bewegungen ausführt;* ~bein, das: in der Wendung das T. schwingen (ugs. scherzh.; *[ausgelassen u. ausdauernd] tanzen);* ~boden, der: *Fläche, Boden, auf dem getanzt werden kann.* den T. fegen; sich auf dem T. *(beim Tanz)* kennenlernen; auf den T. gehen *(tanzen gehen);* ~café, das; ~diele, die: svw. ↑~lokal; ~fest, das; ~figur, die: svw. ↑Figur (6); ~fläche, die: svw. ↑Tanzen vorgesehene Fläche; ~freudig ⟨Adj.; nicht adv.⟩: *gern tanzend;* ~garde, die: die -n der Karnevalsgesellschaften; ~gaststätte, die (selten): vgl. ~lokal; ~girl, das: *Girl* (2); ~gruppe, die: *Gruppe, die Tänze vorführt;* ~gürtel, der: ↑Straps (b); ~kapelle, die: ↑²Kapelle (2); ~karte, die: (früher): *auf Tanzveranstaltungen an jede Dame ausgegebene Karte, auf die sich die Tänzer im voraus für bestimmte Tänze mit der Dame eintragen konnten;* ~kränzchen, das: vgl. Kränzchen (2 a, b); ~kunst, die: 1. ⟨o. Pl.⟩ *Ausdruckstanz, Ballett als Kunstgattung.* 2. *tänzerisches Können:* seine Tanzkünste sind kläglich; ~kurs, ~kursus, der: a) *Lehrgang für das Tanzen;* b) *Gesamtheit der Teilnehmer eines Tanzkurses* (a); ~lehrer, ~lehrerin, die: w. Form zu ↑~lehrer; ~lehrgang, der: svw. ↑~kurs; ~lied, das: *Lied, das beim [Volks]-tanz gesungen wird;* ~lokal, das; ~lust, die: vgl. Pl.⟩; ~lustig ⟨Adj.; nicht adv.⟩: vgl. ~freudig; ~mariechen [-mari:çən], das; -s, - [vgl. Funkenmariechen]: *zu einer Karnevalsgesellschaft gehörendes junges Mädchen, das mit anderen zusammen tanzt;* ~maske, die: *Maske, die bei kultischen Tänzen getragen wird;* ~maus, die: *Maus, die sich durch erbte Veränderung in den Gleichgewichtsorganen ständig gleichsam tanzend im Kreis bewegt;* ~meister, der: a) (früher) *jmd., der [höfische] Gesellschafts- u. Gruppentänze organisiert u. anführt;* b) (veraltet) svw. ~lehrer; ~meisterschaft, die; ~musik, die: *Musik, nach der getanzt* (2 a) *werden kann;* ~orchester, das; ~paar, das; ~parkett, das; vgl. ~boden; ~partner, der: *Partner beim Tanz;* ~partnerin, die: w. Form zu ↑~partner; ~pause, die; ~platte, die: *Schallplatte mit Tanzmusik;* ~platz, der (veraltend): *Tanzfläche [im Freien];* ~rhythmus, der; ~saal, der; ~schritt, der: *zu der jeweiligen Art des Tanzes gehörender, charakteristischer Schritt; Pas;* ~schuh, der: a) *Damenschuh zum Tanzen;* b) *Schuh für künstlerischen Tanz, bes. Ballett;* ~schule, die: *private Einrichtung, in der Gesellschaftstanz gelehrt wird,* dazu: ~schüler, der; ~schülerin, die: w. Form zu ↑~schüler; ~sport, der: *als Sport betriebener Gesellschaftstanz; Turniertanz;* ~stunde, die: a) *Unterrichtskurs in einer Tanzschule:* T. nehmen; in die T. gehen; sie haben sich in der T. kennengelernt; b) *einzelne Unterrichtsstunde:* heute war meine erste T., dazu: ~stundenball, der; ~tee, der: *nachmittägliche Tanzveranstaltung;* vgl. Thé dansant; ~turnier, das: *Wettbewerb im Tanzsport;* ~unterricht, der: vgl. ~stunde; ~veranstaltung, die; ~vergnügen, das; ~wagen,

der: *Eisenbahnwagen für Gesellschaftsfahrten, in dem getanzt werden kann;* ~weise, die: 1. vgl. ~lied. 2. *[persönliche]* Art des Tanzens.

tanzbar ['tantsba:ɐ̯] ⟨Adj.; Steig. ungebr.; nicht adv.⟩: *(in bezug auf die Musik) zum Tanzen geeignet;* Tänzchen ['tɛntsçən], das; -s, -: ↑Tanz (1, 4); tänzeln ['tɛntsln] ⟨sw. V.⟩: a) *sich mit leichten, federnden od. hüpfenden Schritten wie beim Tanz bewegen* ⟨hat⟩: das Pferd tänzelt nervös; sie entschwand tänzelnd; b) *sich tänzelnd fortbewegen* ⟨ist⟩: durchs Büro t.; sie tänzelte aus dem Zimmer; tanzen ['tantsn] ⟨sw. V.⟩ [mhd. tanzen, mniederd. dansen < (a)frz. danser, viell. aus dem Germ.]: 1. ⟨hat⟩ a) *sich nach dem Takt der Musik in bestimmten Schritten u. Figuren rhythmisch bewegen:* gut, leicht, anmutig t.; die ganze Nacht hindurch t.; t. gehen; er kann nicht t.; er tanzt mit seiner Freundin; sie tanzen gerne zusammen; dort wird nach den Klängen einer Zigeunerkapelle getanzt; sie tanzt im Ballett; die jungen Massaimänner tanzen vor den Mädchen (Grzimek, Serengeti 241); auf dem Seil t. *(balancieren);* Ü die Mücken tanzen über dem Wasser; das Schiff tanzt auf den Wellen; das Auto begann auf der vereisten Fahrbahn plötzlich zu t.; er ließ die Peitsche auf ihrer Haut t.; die Buchstaben tanzten vor seinen Augen *(verschwammen);* er schlug auf den Tisch, daß die Gläser tanzten *(hochhüpften);* es tanzt ihm rot und schwarz vor den Augen *(er wird schwindlig);* b) ⟨t. + sich⟩ *durch Tanzen in einen bestimmten Zustand geraten:* sich in Ekstase t.; sie haben sich heiß, müde getanzt. 2. *tanzend* (1 a) *ausführen, tanzend* (1 a) *darstellen* ⟨hat⟩: Walzer, Tango, einen Schuhplattler t.; den nächsten Tanz tanzt du doch mit mir?; Ballett t.; sie tanzt klassische Rollen; die Figur des Feuervogels wurde von ihm überzeugend getanzt; getanzte Oper. 3. *sich tanzend od. mit hüpfenden Schritten fortbewegen* ⟨ist⟩: durch den ganzen Saal, ins Freie t.; vor Freude ist er von einem Bein aufs andere getanzt; ⟨Abl.:⟩ Tänzer ['tɛntsɐ̯], der; -s, - [mhd. tenzer, tanzer]: 1. a) *jmd., der tanzt:* ein guter, schlechter, leidenschaftlicher T.; die Fläche reicht nicht für so viele T. *(Tanzende);* b) *Tänzer* (1 a): sie hatte viele T.; keinen T. finden. 2. *jmd., der den künstlerischen Tanz ausübt, Balletttänzer* (Berufsbez.): er ist T. am Bolschoitheater; Tanzerei [tantsə'raɪ̯], die; -, -en: 1. (ugs.) *kleines Tanzfest:* zu einem T. gehen. 2. (oft abwertend) *[dauerndes] Tanzen:* das ewige T. geht mir auf die Nerven; Tänzerin, die; -, -nen [mhd. tenzerinne]: w. Form zu ↑Tänzer; tänzerisch ⟨Adj.⟩: a) *in der Art des Tanzes:* -e Bewegungen; die Musik wirkt sehr t.; b) *in bezug auf den Tanz:* die Aufführung war t. hervorragend.

Tao ['ta:o, taʊ], das; - [chin. tao = (richtiger) Weg, Einsicht]: *das vollkommene Sein in der Welt. Philosophie;* ⟨Abl.:⟩ Taoismus [tao'ɪsmʊs, tau...], der; -: *philosophisch bestimmte chin. Volksreligion (mit Ahnenkult u. Geisterglauben);* Taoist [...'ɪst], der; -en, -en: *Anhänger des Taoismus;* taoistisch ⟨Adj.; o. Steig.⟩: *den Taoismus betreffend.*

Tape [te:p, teɪ̯p], das; -s, -s [engl. tape = Lochstreifen, Magnetband] (Nachrichtent.): *Tonband;* ⟨Zus.:⟩ Tapedeck, das; [*in einer Stereoanlage eingebautes*] *Tonbandgerät ohne eigenen Verstärker u. Lautsprecher.*

Tapergreis ['ta:pə-], der; -es, -e: ↑ ~greis (ugs. abwertend): *Tattergreis;* taperig ['ta:pərɪç] ⟨Adj.⟩ (landsch., bes. nordd.): *tatterig;* tapern ['ta:pɐn] ⟨sw. V.; ist⟩ [zu mniederd. taper = tappen] (nordd.): *sich unbeholfen, unsicher fortbewegen:* sein kleiner Sohn ... taperte ... hin und her, jeden Augenblick im Begriff zu fallen (Fallada, Mann 22).

Tapet [ta'pe:t], das [urspr. (Decke auf einem) Konferenztisch < lat. tapētum, ↑Tapete] nur noch in den Wendungen aufs T. kommen (ugs.; *zur Sprache kommen;* eigtl. = auf den Konferenztisch gelegt werden); etw. aufs T. bringen (ugs.; *etw. zur Sprache bringen);* Tapete [ta'pe:tə], die; -, -n [mlat. tapeta = Wandverkleidung < (v)lat. tap(p)ēta, mniederd. tapete]: *mit Mustern, Bildern bedrucktes Papier o. ä., das man auf Wände klebt, um einem Raum ein schöneres Aussehen zu geben:* eine einfarbige, gemusterte, geblümte, abwaschbare T.; die T. ist nicht lichtecht, ist vergilbt; die -n abwaschen, lösen; neue T. aufsuchen; * die -n wechseln (ugs.: 1. *umziehen.* 2. *seinen Arbeitsplatz, im Beruf verändern*).

Tapeten-: ~bahn, die: *Bahn* (4) *einer Tapete;* ~druck, ⟨o. Pl.⟩: *das Drucken von Tapeten,* dazu: ~drucker, der: *Facharbeiter für den Tapetendruck* (Berufsbez.); ~flunder, die (salopp scherzh. veraltend): *Wanze;* ~kleister, der; ~lei-

ste, die: *Leiste* (1), *die den oberen Abschluß einer Tapete bildet;* ~**muster,** das; ~**rolle,** die: *zu einer Rolle zusammengerollte Tapete;* ~**tür,** die: *Tür, die in einer Wandfläche liegt u. mit gleicher Tapete wie die Wand tapeziert ist, so daß sie nicht ohne weiteres zu bemerken ist;* ~**wechsel,** der (ugs.): *(vorübergehende od. dauernde) [empfehlenswerte, erwünschte] Veränderung der gewohnten Umgebung (durch Urlaub, Umzug, Wechsel der Arbeitsstelle o.ä.):* er hat einen T. dringend nötig; jmdm. einen T. verordnen.
Tapezier [tape'ʦi:ɐ], der; -s, -e (südd.): svw. ↑Tapezierer.
Tapezier-: ~**arbeit,** die: *Arbeit des Tapezierers;* ~**bürste,** die: *breite Bürste mit langen, weichen Borsten zum Tapezieren;* ~**nagel,** der: *dünner, spitzer Stahlstift zum Befestigen von Rahmen, Leisten, Wandverkleidungen u.ä.;* ~**tisch,** der: *zusammenlegbarer Tisch mit einer sehr langen Platte zum Auflegen u. Bestreichen der einzelnen Tapetenbahnen;* ~**werkstatt,** Tapeziererwerkstatt.
tapezieren [tape'ʦi:rən] ⟨sw. V.; hat⟩ [ital. tappezzare]: **1.** *(Wände) mit Tapeten bekleben, verkleiden:* ein Zimmer neu t.; ein dunkel tapezierter Raum; Ü die Wand war mit Fotos von beliebten Stars tapeziert. **2.** (österr.) *(Polstermöbel) mit neuem Stoff beziehen;* ⟨Abl.:⟩ **Tapezierer,** der; -s, -: *Handwerker, der Tapezierarbeiten durchführt;* ⟨Zus.:⟩ **Tapeziererwerkstatt,** die: svw. Tapezierwerkstatt; **Tapezierung,** die; -, -en: a) *das Tapezieren;* b) *fertig angebrachte Tapeten; Verkleidung mit Tapeten.*
Tapfe ['tapfə], die; -, -n, **Tapfen** ['tapfn̩], der; -s, - ⟨meist Pl.⟩ [gek. aus ↑Fußtapfe, dies entstanden durch falsche Abtrennung aus Fußstapfe, ↑Stapfe]: svw. ↑Fußstapfe[n].
tapfer ['tapfɐ] ⟨Adj.⟩ [mhd. tapfer = fest; schwer, (ge)wichtig; streitbar, ahd. tapfar = schwer, gewichtig]: **1. a)** *sich furchtlos u. zum Widerstand bereit mit Gefahren u. Schwierigkeiten auseinandersetzend, mutig:* ein -er Kämpfer, Soldat; Tapfer war er nur mit dem Maul (Ott, Haie 244); t./-en Widerstand leisten; sich t. verteidigen; **b)** *nicht wehleidig; beherrscht, Schmerzen u. seelische Regungen, Gefühle nicht sichtbar werden lassend; ohne zu klagen, was als lobenswert angesehen wird* (bezieht sich oft auf das Verhalten von Kindern): der kleine Tim war beim Zahnarzt ganz t.; eine -e Haltung; t. unterdrückte er die Tränen. **2.** ⟨o. Steig.; nur adv.⟩ *tüchtig* (3 b): t. essen und trinken; greift nur t. zu!; ⟨Abl. zu 1:⟩ **Tapferkeit,** die; - [spätmhd. tapfer(ig)keit] = (Ge)wichtigkeit]: *tapfere* (1) *Haltung; unerschrockenes, mutiges Verhalten im Augenblick der Gefahr:* T. beweisen; seine T. vor dem Feind; er hat sein Leiden mit beispielloser T. ertragen; ⟨Zus.:⟩ **Tapferkeitsmedaille,** die: *militärische Auszeichnung für Tapferkeit vor dem Feind.*
Tapioka [ta'pjo:ka], die; -, **Tapiokastärke,** die; - [Tupi (Indianerspr. des östl. Südamerika) tipioc(a), eigtl. = Rückstand]: *Stärkemehl aus den Knollen des Manioks.*
Tapir ['ta:pi:ɐ, österr.: ta'pi:ɐ], der; -s, -e [frz. tapir < Tupi (Indianerspr. des östl. Südamerika) tapira]: *ziemlich plumpes Säugetier in den tropischen Wäldern Amerikas u. Asiens mit kurzem, dichtem Fell u. zu einem kurzen Rüssel zusammengewachsener Nase u. Oberlippe.*
Tapisserie [tapɪsə'ri:], die; -, -n [...i:ən; frz. tapisserie, zu: tapis = Teppich]: **1. a)** *Wandteppich;* **b)** *Stickerei auf gitterartigem Grund.* **2.** (veraltend) *Handarbeitsgeschäft;* ⟨Zus.:⟩ **Tapisseriegeschäft,** das; **Tapisseriewaren** ⟨Pl.⟩; **Tapisseristin** [...'rɪstɪn], die; -, -nen: *in der Herstellung feiner Handarbeiten, bes. Stickereien, handgeknüpfter Teppiche u.ä., ausgebildete Frau (Berufsbez.).*
tapp! [tap] ⟨Interj.⟩: lautm. für das leise, klatschende Geräusch auftretender [nackter] Füße: die Kleine war aus dem Bett geklettert, und t., t. kam sie den Flur entlang.
¹Tapp [-], der; -[e]s, -e [zu ↑tappen] (nordd.): *leichter Schlag, Stoß;* **²Tapp** [-], das; -s [wohl zu ↑tappen (c) im Sinne von „ins Ungewisse greifen"] (landsch.): *im wesentlichen dem Tarock ähnliches Kartenspiel;* **tappen** ['tapn̩] ⟨sw. V.⟩ [zu älter tappe, mhd. tâpe = Tatze, Pfote, H.u.]: **a)** *sich mit leisen, dumpf klingenden Tritten [unsicher u. tastend] vorwärts bewegen* ⟨ist⟩: auf bloßen Füßen durchs Zimmer t.; das Kind ist in eine Pfütze getappt; Ü in eine Falle t.; **b)** *(von Füßen, Schritten) ein dumpfes Geräusch verursachen* ⟨hat/ist⟩: seine Schritte tappten auf den Fliesen; mit tappenden Schritten; **c)** *unsicher tastend nach etw. greifen* ⟨hat⟩: nach dem Schalter t.; seine Hände tappten in ihr Gesicht; * **im dunkeln/finstern t.** (↑dunkel 1 a, finster 1);
tappig ⟨Adj.⟩ (landsch.): svw. ↑täppisch; **täppisch** ['tɛpɪʃ] ⟨Adj.⟩ [mhd. tæpisch (mit anlaut. abwertend): *ungeschickt, un-*

beholfen; linkisch, plump:* ein -er Bursche; -e Schritte, Bewegungen; wie kann man nur so t. sein!; t. nach etwas greifen.
tapprig ['taprɪç], **taprig** ['ta:p...] ⟨Adj.⟩ (landsch.): svw. ↑taperig; **Tapptarock,** das (österr. nur so) od. der; -s, -s: *perig;* **Tapptarock,** das (österr. nur so) od. der; -s, -s: svw. ↑²Tapp; **tapprig:** ↑tapprig; **Taps** [taps], der; -es, -e: **1.** (ugs. abwertend) *ungeschickter Mensch:* du T!; Hans T. (vgl. Hans). **2.** (landsch.) svw. ↑¹Tapp; **tapsen** ['tapsn̩] ⟨sw. V.; hat/ist⟩ (ugs.): *ungeschickt, plump u. schwerfällig [u. dabei drollig wirkend] in den Bewegungen:* ein -es Fohlen; t. gehen.
Tara ['ta:ra], die; -, ...ren [ital. tara, eigtl. = Abzug für Verpackung < arab. ṭarḥ = Abzug] (Kaufmannsspr.): **1.** *Gewicht der Verpackung einer Ware.* **2.** *Verpackung einer Ware;* Abk.: T, Ta
Tarantel [ta'rantl̩], die; -, -n [ital. tarantola, wohl nach der Stadt Taranto = Tarent, weil dort die Spinne bes. häufig vorkommt]: *im Mittelmeergebiet heimische, in Erdlöchern lebende, große giftige Spinne, deren Biß schmerzhaft ist:* *wie von der/einer T. gestochen/gebissen (ugs.): *in plötzlicher Erregung sich wild gebärdend, wie besessen);* **Tarantella** [taran'tɛla], die; -, -s u. ...llen [ital. tarantella, wohl nach Taranto, ↑Tarantel]: *mit Kastagnetten u. Schellentrommel getanzter süditalienischer [Volks]tanz in schnellem, sich steigerndem ³/₈- od. ⁶/₈-Takt.
Tarbusch [tar'bu:ʃ], der; -[e]s, -e [frz. tarbouch < arab. ṭarbūš, aus dem Türk. u. Pers.]: svw. ↑Fes.
tardando [tar'dando; ital. tardando, zu: tardare < lat. tardāre = zögern] usw.: svw. ↑ritardando usw.
Tardenoisien [tardənɔa'zjɛ̃:], das; -[s] [nach dem frz. Fundort La Fère-en-Tardenois]: *aus der mittleren Steinzeit stammende Kultur mit Mikrolithen* (2) *in geometrischen Formen u. Höckergräbern.*
Taren: Pl. von ↑Tara.
Target ['tɑ:gɪt], das; -s, -s [engl. target, eigtl. = Zielscheibe] (Physik): *Substanz, auf die energiereiche Strahlung, z.B. aus einem Teilchenbeschleuniger, geschickt wird, um in ihr Kernreaktionen zu erzielen.*
Targum [tar'gu:m], das; -s, -e u. -im [...gu'mi:m; hebr. targûm = Übersetzung]: *Übersetzung des Alten Testaments von der hebräischen in die aramäische Sprache.*
Tarhonya ['tarhɔnja], die; -; [ung. tarhonya]: *ungarische Speise in Form eines Teiges, der zu kleinen Graupen geschnitten, angeröstet, gekocht u. als Beilage serviert wird.*
tarieren [ta'ri:rən] ⟨sw. V.; hat⟩ [ital. tarare, zu: tara, ↑Tara]: **1.** (Wirtsch.) *die Tara (einer verpackten Ware) bestimmen.* **2.** (Physik) *das Gewicht auf einer Waage durch Gegengewichte ausgleichen;* ⟨Zus.:⟩ **Tarierwaage,** die: *Feinwaage, deren Nullpunkt vor jedem Wiegen genau eingestellt wird.*
Tarif [ta'ri:f], der; -s, -e [frz. tarif < ital. tariffa < arab. taʾrīf = Bekanntmachung]: **1. a)** *festgesetzter Preis, Gebühr für etw.* (z.B. für Inanspruchnahme bestimmter Dienstleistungen): die -e der Bahn, Post, Müllabfuhr; für Kleinverbraucher gilt ein besonderer T.; **b)** *Verzeichnis der Tarife* (1 a): ein Auszug aus dem amtlichen T. **2.** *ausgehandelte u. vertraglich festgelegte Höhe u. Staffelung von Löhnen, Gehältern; der T. ist zu niedrig; die Gewerkschaft hat die -e gekündigt; neue -e vereinbaren, aushandeln; der T. bezahlt werden; weit über T. verdienen.
tarif-, Tarif-: ~**angestellte,** der u. die: *jmd., der unter einen bestimmten Tarif* (2) *fällt;* ~**autonomie,** die: *Recht der Sozialpartner, ohne staatliche Einmischung Tarifverträge auszuhandeln u. zu kündigen;* ~**bereich,** der: *Bereich, das in einem Tarif Gültigkeit hat; vgl. ~bereich;* ~**erhöhung,** die: *Erhöhung von Tarifen* (1 a): -en für Strom und Gas; ~**gebiet,** das: svw. ↑~bereich; ~**gruppe,** die: vgl. Lohngruppe; ~**hoheit,** die: *[staatliches] Recht zur Festlegung von Gebühren u. Tarifen* (1 a); ~**kommission,** die: *vom jeweiligen Tarifpartner zur Verhandlung u. zum Abschluß eines [neuen] Tarifvertrages bevollmächtiges Gremium;* ~**konflikt,** der; ~**lohn,** der: *genau dem Tarif entsprechender Lohn;* ~**los** ⟨Adj.; o. Steig.; nicht adv.⟩: *keinen geltenden Tarif habend:* ein -er Zustand; ~**mäßig** ⟨Adv.⟩: *in bezug auf den Tarif;* ~**ordnung,** die; ~**partei,** die: *jeder der beiden jeweilige Tarifpartner;* ~**partner,** der ⟨meist Pl.⟩: *Arbeitgeber bzw. Arbeitnehmer mit ihren jeweiligen Verbänden u. Interessenvertretungen,* ~**politik,** die: vgl. Lohnpolitik, dazu: ~**politisch** ⟨Adj.; o. Steig.; nicht präd.⟩; ~**recht,** das ⟨o. Pl.⟩: *die für Abschluß u. Einhaltung von Tarifverträgen geltenden Rechtsbestimmungen,* dazu: ~**rechtlich** ⟨Adj.; o.

Steig.; nicht präd.⟩; ∼**runde,** die (Jargon): *Gesamtheit der (meist einmal im Jahr stattfindenden) Tarifverhandlungen in allen Branchen;* ∼**satz,** der: a) svw. ↑Gebührensatz; **b)** *für eine bestimmte Tarifgruppe geltender Tarif;* ∼**streitigkeiten** ⟨Pl.⟩; ∼**system,** das: *System, Grundsätze, nach denen Preise od. Löhne gestaffelt sind;* ∼**vereinbarung,** die; ∼**verhandlung,** die ⟨meist Pl.⟩: neue -en aufnehmen; die -en wurden ergebnislos abgebrochen; ∼**vertrag,** der: *Vertrag zwischen [der Organisation der] Arbeitgeber u. Gewerkschaft über Löhne u. Gehälter sowie über Arbeitsbedingungen,* dazu: ∼**vertraglich** ⟨Adj.; o. Steig.⟩: -e Regelungen. **tarifarisch** [tari'fa:rɪʃ] ⟨Adj.; o. Steig.⟩ [nach frz. tarifaire] (selten): svw. ↑tariflich; **tarifieren** [...'fi:rən] ⟨sw. V.; hat⟩: *die Höhe einer Leistung durch Tarif bestimmen, in einen Tarif einordnen:* Zahnersatzleistungen t.; ⟨Abl.:⟩ **Tarifierung,** die; -, -en: die T. einer Ware für den Zoll; **tarifisch** (selten), **tariflich** ⟨Adj.; o. Steig.⟩: *den Tarif[vertrag] betreffend:* -e Bestimmungen; etw. t. regeln.
Tarlatan ['tarlatan], der; -s, -e [frz. tarlatane]: *stark appretiertes, lockeres Gewebe aus Baumwolle od. Zellwolle für Theater- u. Faschingskostüme.*
tarn-, Tarn-: ∼**anstrich,** der (Milit.): *Anstrich zur Tarnung;* ∼**anzug,** der (Milit.): *Kampfanzug in Tarnfarben;* erdfarbene, weiße Tarnanzüge; ∼**bezeichnung,** die: vgl. ∼name; ∼**farbe,** die: *Farbe für den Tarnanstrich;* ∼**farben** ⟨Adj.; o. Steig.; nicht adv.⟩: *in Tarnfarben gehalten:* Ein Oberst im -en Opel (Lentz, Muckefuck 290); ∼**färbung,** die (Zool.): svw. ↑Schutzfärbung; ∼**firma,** die: vgl. ∼organisation; ∼**kappe,** die (Myth.): *Kappe (od. Kapuzenmantel), die den Träger unsichtbar macht; Nebelkappe;* ∼**manöver,** das: *Handlung, mit der eine andere verdeckt od. etwas vorgetäuscht werden soll;* ∼**mantel,** der: vgl. ∼anzug; ∼**name,** der: *Name, mit dem jmd. od. etw. unter Eingeweihten bezeichnet wird, so daß dann nicht wissen können, von wem oder wovon die Rede ist;* ∼**netz,** das (Milit.): *Netz zur Tarnung:* Geschütze mit -en abdecken; ∼**organisation,** die: *Organisation (Partei, Verein o. ä.) mit vorgeschobenen Zielen, durch die anderweitige [illegale] Aktivitäten verdeckt werden sollen.*
tarnen ['tarnən] ⟨sw. V.; hat⟩ [mhd. tarnen, ahd. tarnan, zu: tarni = verborgen]: *machen, daß jmd., etw. nicht einen weiteres zu erkennen ist, indem man dessen Äußeres die Umgebung ähnlich macht, angleicht:* Geschütze t.; die Anlage mußte gegen Fliegersicht getarnt werden; der Spitzel hat sich als Reporter getarnt; ein getarntes Radarfalle; Ü die Opposition mußte sich t.; seine Aufregung tarnte er mit einem gleichmütigen Gesicht; ⟨Abl.:⟩ **Tarnung,** die; -, -en: a) ⟨o. Pl.⟩ *das Tarnen:* Tannenzweige dienten zur T.; **b)** *etw., was dem Tarnen dient:* unter einer T. liegen.
Taro ['ta:ro], der; -s, -s [Maori (neuseeländische Eingeborenenspr.) taro]: *stärkehaltige Knolle einer zu den Aronstäben gehörende Pflanze, die als wichtiges Nahrungsmittel in Südostasien u. im tropischen Afrika kultiviert wird.*
Tarock [ta'rɔk], das, od. -s [ital. tarocco, H. u.]: **a)** *in verschiedenen Formen gespieltes, altüberliefertes Kartenspiel zu dritt:* T. spielen; **b)** ⟨nur: der⟩ *eine der 21 zum alten Tarockspiel gehörenden Sonderkarten:* sie hat den höchsten T. in der Hand; ⟨Abl.:⟩ **tarocken, tarockieren** [...ro'ki:rən] ⟨sw. V.; hat⟩: *Tarock spielen;* ⟨Zus.:⟩ **Tarockpartie,** die; **Tarockspiel,** das: vgl. Kartenspiel (1 u. 2).
Tarpan [tar'pa:n], der; -s, -e [russ. tarpan, aus dem Kirg.]: *ausgestorbenes europäisches Wildpferd.*
Tarragona [tara'go:na], der; -s, -s [nach dem gleichnamigen span. Stadt]: *dunkler Süßwein aus Tarragona.*
Tarsus ['tarzʊs] der; -, ...sen [griech. tarsós = breite Fläche; Fußwurzel]: **1. a)** (Anat.) *Fußwurzel;* **b)** (Zool.) *aus mehreren Gliedern bestehender unterer Abschnitt des Extremitäten bei Gliederfüßern.* **2.** (Med.) *schalenförmiger Knorpel am oberen u. unteren Augenlid.*
¹Tartan ['tartan], engl.: ['tɑ:tən], der; -[s], -s [engl. tartan]: **1.** *Plaid in buntem Karomuster.* **2.** *karierter Umhang der Bergschotten.*
²Tartan ⓦ ['tartan], der; -s [Kunstwort]: *(aus Kunstharzen hergestellter) wetterfester Belag für Sportbahnen;* ⟨Zus.:⟩ **Tartanbahn,** die; **Tartanbelag,** der.
Tartane [tar'ta:nə], die; -, -n [ital. tartana, aus dem Provenz.]: *ungedecktes, mit einem dreimastigen Fischerboot im Mittelmeer.*
tartareisch [tarta're:ɪʃ] ⟨Adj.; o. Steig.; nicht adv.⟩ [lat. Tartareus] (bildungsspr.): *zum ¹Tartarus gehörend, unterweltlich;* **Tartaros, ¹Tartarus** ['tartarɔs, ...rʊs], der; - [griech. Tártaros]: *Unterwelt der griech. Sage.*

²Tartarus [-], der; - [mlat. tartarum, viell. aus dem Arab.] (Chemie, Pharm.): *Weinstein;* **Tartrat** [tar'tra:t], das; -[e]s, -e [frz. tartrate, zu: tartre < mlat. tartarum, ↑²Tartarus] (Chemie): *Salz der Weinsäure.*
Tartsche ['tart∫ə], die; -, -n [mhd. tar(t)sche < (a)frz. targe, aus dem Germ.]: *(im Spätma.) unregelmäßig rechteckig geformter Schild mit Wölbung u. gemaltem Wappen.*
Tartüff [tar'tyf], der; -s, -e [frz. tartuf(f)e, nach der Hauptperson eines Lustspiels des frz. Dichters J.-B. Molière (1622–1673)] (bildungsspr.): *Heuchler;* **Tartüfferie** [tartyfə'ri:], die; -, -n [...i:ən; frz. tartuf(f)erie] (bildungsspr.): *Heuchelei.*
Täschchen ['tɛ∫çən], das; -s, -: ↑Tasche; **Tasche** ['ta∫ə], die; -, -n ⟨Vkl. ↑Täschchen⟩ [mhd. tasche, ahd. tasca, H. u.]: **1.** *etw., was meist aus flexiblem u. festem Material hergestellt ist – meist einen od. zwei Henkel od. einen Tragegriff hat – u. zum Unterbringen u. Tragen von Dingen bestimmt ist, die man mitnehmen will (z. B. beim Einkauf):* eine große, schwere, lederne T.; eine T. zum Umhängen, für die Einkäufe, für Bücher, mit einem Schloß; jmdm. die T. tragen. **2. a)** *die nur ein kleinerer Raum aufsehende ein-, aufgenähte Teil in einem Kleidungsstück (zur Aufnahme von kleineren Gegenständen, die man bei sich haben will):* eine aufgenähte, aufgesetzte, große, tiefe T.; die -n sind ausgebeult; die T. hat ein Loch; die -n ausleeren, umstülpen, umkehren, auf-, zuknöpfen; sich die -n mit etw. vollstopfen; ein Taschentuch, ein Messer aus der T. holen; etw. die Hände aus den -n nehmen, in die -n stecken; [sich] etw. in die T. stecken; ein Loch in der T. haben; ich habe noch genau 30 Pfennig in der T. *(bei mir);* R faß mal einen nackten Mann in die T. (ugs. scherzh.; *von jmdm., der nichts besitzt, kann man kein Geld bekommen);* *jmdm. die -n leeren (ugs.; jmdm. [auf hinterhältige Weise] sein Geld abnehmen); sich ⟨Dativ⟩ die eigenen -n füllen (ugs.: sich bereichern); jmdm. die -n füllen (ugs.; jmdm. zu unrechtmäßigem Profit verhelfen); etw. wie seine [eigene] T. kennen (ugs.; ↑Hosentasche); jmdm. auf der T. liegen (ugs.; sich von jmdm. unterhalten lassen); etw. aus eigener/der eigenen T. bezahlen o. ä. (etw. selbst bezahlen o. ä.); jmdm. etw. aus der T. ziehen (ugs.; jmdm. etw., bes. Geld [auf hinterhältige Weise] abnehmen); [für etw. tief] in die T. greifen [müssen] (ugs.; für etw. viel zahlen [müssen]); etw. in die eigene T. stecken (ugs.: sich einen Geldbetrag durch Unterschlagung o. ä. aneignen); in die eigene T. arbeiten, wirtschaften (ugs.; auf betrügerische Weise Profit machen); jmdm. in die/in jmds. T. arbeiten, wirtschaften (ugs.; jmdm. in betrügerischer Weise materielle Güter zukommen lassen); in jmds. T./-n wandern, fließen (ugs.; jmdm. als Profit zufließen); jmdn. in die T. stecken (ugs.; jmdm. weit überlegen sein); sich selbst in die/sich in die eigene T. lügen (ugs.; sich etw. vormachen); etw. in der T. haben (ugs.: 1. etw. sicher bekommen werden: das Abitur hat er jetzt schon in der T. 2. im Besitz von etw. sein: ich habe den Vertrag in der T.; jmdn. in der T. haben (ugs.; jmdn. in der Gewalt haben, ihm vorschreiben, was er tun muß); **b)** etw. (ugs.; *etw. in einem kleiner Behälter, wie ein Fach auf od. in etw. befindet, in das kleinere Gegenstände gesteckt werden können:* der Rucksack hat außen zwei mit einem Riemen verschließbare -n; der Paß ist in der T. im Kofferdeckel. **3.** *schlitzartige Vertiefung, Hohlraum o. Ä. in etw. durch einen Schlitz gelangen od. gesteckt werden kann):* ein Kalbsschnitzel an einer Seite aufschneiden und so zu entstandene T. mit Schinken und Käse füllen; Zwischen Zahnfleisch und Zahn bilden sich -n (Hörzu 35, 1974, 83). **4.** (Kochk.) *Teigtasche.* **5.** (Jägerspr.) svw. ↑Schnalle (3); **Täschelkraut** ['tɛ∫l-], das; -[e]s, ...kräuter: svw. ↑Pfennigkraut (1); **Täschelzieher** ['ta∫l-], der; -s, - (österr. ugs.): Taschendieb; **Taschen-:** ∼**ausgabe,** die: *kleine, handliche Ausgabe eines Buches;* ∼**billard,** die (salopp scherzh.): *das Herumspielen an den eigenen (männlichen) Genitalien mit der Hosentasche steckender Hand (mit angelegtem Arm auf die Hoden);* ∼**buch,** das: *1. geschriebtes, gelumbecktes Buch in einem handlichen Format. 2. Notizbuch, das man in der Tasche mit sich führen kann,* zu 1: ∼**buchladen,** der; auf Taschenbücher spezialisierte Buchhandlung, ∼**buchreihe,** die; ∼**dieb,** der: *Dieb, der eine bestiehlt, indem er ihnen Wertgegenstände, Portemonnaies o. a. aus der Tasche entwendet;* ∼**diebstahl,** der; ∼**fahrplan,** der: *Fahrplan im Taschenformat;* ∼**feitel,** der (österr. ugs.: südd.): svw. ↑Feitel; ∼**feuerzeug,** das (selten): vgl. ∼flasche; ∼**flasche,** die: *kleine [flache] Flasche, die man bei sich führen kann (bes.*

*für Spirituosen); ~***format,** das: *kleines, handliches Format eines Buches o. ä.:* ein Wörterbuch im T.; Ü (ugs. scherzh.:) er ist ein Casanova im T.; ~**futter,** das (Textilind.): *Futterstoff zur Herstellung von [Hosen-, Jacken]taschen;* ~**geld,** das: *kleinerer Geldbetrag, der jmdm., der selbst kein Geld verdient, regelmäßig gezahlt wird:* das Kind bekommt von seinen Eltern wöchentlich 10 Mark T.; Entzug des -es; Ü was er dabei verdient, ist nur ein T. (ugs.; *ist nur wenig);* ~**inhalt,** der: er leerte den T. auf den Tisch; ~**kalender,** der: vgl. ~fahrplan; ~**kamm,** der: vgl. ~flasche; ~**klappe,** die [2: nach der Form]: **1.** *Klappe* (1) *zum Verschließen einer Tasche an einem Kleidungsstück; Patte.* **2.** (Anat.) svw. ↑Semilunarklappe; ~**krebs,** der: *große, meist rotbraune Krabbe mit schmackhaftem Fleisch;* ~**lampe,** die: *handliche, gewöhnlich batteriebetriebene Lampe, die man bequem bei sich führen kann;* ~**lexikon,** das: vgl. ~fahrplan; ~**messer,** das: *Messer, dessen Klinge u. sonstige Teile sich in eine dafür vorgesehene Vertiefung im Griff klappen lassen, so daß man es in der Tasche mit sich führen kann;* ~**packung,** die: *kleinere, zum Verschließen in der Tasche geeignete Packung einer Ware;* ~**patte,** die (Fachspr.): svw. ↑~klappe (1); ~**rechner,** der: *kleiner, flach gebauter elektronischer Rechner, den man in der Tasche mit sich führen kann;* ~**schirm,** der: *zusammenschiebbarer Regenschirm, den man gut in einer Handtasche, Aktentasche o. ä. unterbringen kann;* ~**spiegel,** der: vgl. ~kamm; ~**spieler,** der (veraltend): *jmd., der Taschenspielertricks vorführt,* dazu: ~**spielerei,** die: svw. ↑~spielerkunststück u. ~**spielerkunststück,** das (veraltet): *große Fingerfertigkeit erfordernder Zaubertrick, bei dem jmd. wie durch Magie Gegenstände auftauchen u. verschwinden läßt,* svw. ~**spielertrick,** der (abwertend): *Trick, durch den jmd. getäuscht, jmdm. etw. vorgespiegelt werden soll;* ~**tuch,** das ⟨Pl. ...tücher⟩: *kleines viereckiges Tuch, das man in der Tasche bei sich führt u. mit dem man sich z. B. die Nase putzt, den Schweiß abwischt u. a.;* ~**uhr,** die: *kleine Uhr, die man [an einer Kette befestigt] in der Tasche, bes. der Westentasche, bei sich trägt;* ~**veitel,** der (österr. ugs., südd.): *Feitel;* ~**wörterbuch,** das: vgl. ~fahrplan.

Tascherl ['taʃɛl], das; -s, -n (österr., Kochk.): *mit Marmelade o. ä. gefüllte Teigtasche;* **Taschner** ['taʃnɐ], der; -s, - [spätmhd. tasch(e)ner] (österr., südd.): svw. ↑Täschner; **Täschner** ['tɛʃnɐ], der; -s, -: *jmd., der beruflich Lederwaren wie Handtaschen, Brieftaschen, Aktentaschen u. a. herstellt* (Berufsbez.); ⟨Zus.:⟩ **Täschnerware,** die ⟨meist Pl.⟩.

Täßchen ['tɛsçən], das; -s, -: ↑Tasse; **Tasse** ['tasə], die; -, -n ⟨Vkl. ↑Täßchen⟩ [frz. tasse < arab. ṭās(a) < pers. ṭäšt = Becken, Untertasse]: **1. a)** *schalen- od. becherförmiges Trinkgefäß mit einem Henkel an der Seite:* eine T. aus Porzellan; eine T. starker Kaffee/(geh.:) starken Kaffees; eine T. Tee trinken; trink deine T. aus!; die Kanne faßt sechs -n *(das Sechsfache der Menge, die eine Tasse faßt);* man nimmt eine T. *(die dem Rauminhalt einer Tasse entsprechende Menge)* Grieß, eine T. voll Grieß; nehmen Sie noch ein Täßchen? *(darf ich Ihnen noch einmal einschenken?);* aus einer T. trinken; Milch in die T. gießen; jmdn. zu einer T. Tee einladen; R hoch die -n! (ugs.; *laßt uns gemeinsam trinken, anstoßen!);* * **trübe T.** (ugs. abwertend; *häufig als Schimpfwort; langweiliger, temperament-, schwungloser Mensch);* **b)** *Tasse* (1 a) *mit dazugehöriger Untertasse:* diese T. kostet [komplett] 15 Mark; ***nicht alle -n im Schrank/**(auch:) **Spind haben** (ugs.; *nicht recht bei Verstand sein).* **2.** (österr.) *Tablett.*

tassen-, Tassen-: ~**fertig** ⟨Adj.; o. Steig.; nicht adv.⟩: *(von Instantgetränken, -suppen o. ä.) so beschaffen, daß es nach einfachem Übergießen mit heißem Wasser in einer Tasse o. ä. gleich getrunken, verzehrt werden kann;* ~**henkel,** der; ~**kopf,** der (selten): *Obertasse;* ~**rand,** der.

Tast-: ~**empfindung,** die: *Wahrnehmung durch den Tastsinn;* ~**haar,** das: **a)** (Zool.) *(bei Säugetieren) als Tastsinnesorgan fungierendes langes, steifes Haar;* **b)** (Bot.) *(bei bestimmten Pflanzen) Haar* (3), *das dazu dient, Berührungen zu registrieren;* ~**körperchen,** das (Physiol.): *(bei den höheren Wirbeltieren u. beim Menschen) sehr kleines Tastsinnesorgan, das aus einer Gruppe besonders ausgebildeter Zellen der Haut u. einer fein verästelten Nervenfaser besteht;* ~**organ,** das: svw. ↑~sinnesorgan; ~**raum,** der (Fachspr.): vgl. Sehraum; ~**sinn,** der ⟨o. Pl.⟩: *Fähigkeit von Lebewesen, mit Hilfe bestimmter Organe Berührungen des eigenen Körpers wahrzunehmen;* ~**sinnesorgan,** das: *dem Tastsinn dienendes Sinnesorgan;* ~**versuch** (Fachspr.): *behutsam-vorsichtiger Versuch, mit*

dem jmd. an etw. herangeht; ~**wahl,** die ⟨o. Pl.⟩ (Fernspr.): *das Wählen von Telefonnummern durch Tastendruck,* dazu: ~**wahlapparat,** der (Fernspr.): *Tastentelefon;* ~**werkzeug,** das: vgl. ~organ; ~**zentrum,** das (Physiol.): ~**zirkel,** der (Technik): svw. ↑Taster (6).

Tastatur [tasta'tuːɐ̯], die; -, -en [älter ital. tastatura, zu: tasto, ↑Taste]: **a)** *Klaviatur* (1); *Manual* (1), *auch Pedal* (5 a) *einer Orgel;* **b)** *größere Anzahl von in bestimmter Weise (meist in mehreren übereinanderliegenden Reihen) angeordneten Tasten* (2).

tastbar ['tastbaːɐ̯] ⟨Adj.; o. Steig.; nicht adv.⟩ (bes. Med.): *mit dem Tastsinn wahrnehmbar; palpabel:* -e Knoten in der Brust; **Taste** ['tastə], die; -, -n [ital. tasto, eigtl. = *das (Werkzeug zum)* Tasten, zu: tastare, über das Vlat. < lat. taxāre, ↑taxieren]: **1. a)** *länglicher, rechteckiger Teil an bestimmten Musikinstrumenten, den man beim Spielen mit einem Finger niederdrückt, um einen bestimmten Ton hervorzubringen:* die [schwarzen, weißen] -n eines Klaviers; eine T. anschlagen, greifen; er haut, hämmert auf die -n; * **mächtig** o. ä.] **in die -n greifen** *(mit viel Schwung, Temperament Klavier o. ä. spielen);* **b)** *(zu einem Pedal* 5 a *gehörender) Fußhebel; Fußtaste, Pedal* (5 b). **2.** *einem Druckknopf* (2) *ähnlicher, oft viereckiger Teil bestimmter Geräte, Maschinen, den man bei der Benutzung, bei der Bedienung des jeweiligen Geräts mit dem Finger niederdrückt:* die -n einer Schreibmaschine, eines Telefons, eines Rechenautomaten, eines Taschenrechners; eine T. drücken; auf einer Schreibmaschine eine T. anschlagen; **tasten** ['tastn̩] ⟨sw. V.; hat⟩ [mhd. tasten, aus dem Roman. (vgl. ital. tastare, ↑Taste)]: **1. a)** *(bes. mit den ausgestreckten Händen) vorsichtig fühlende, suchende Bewegungen ausführen, um Berührung mit etw. zu finden; die Fingerspitzen fühlend, suchend über etw. hinweggleiten lassen; mit Hilfe des Tastsinns etw. wahrzunehmen, sich zu orientieren suchen:* Sie ... tastete im Dunkel (A. Zweig, Claudia 80); der Blinde tastete mit einem Stock; er tastete [mit den Fingern] über ihr Gesicht; sie bewegte sich tastend zur Tür; Ü ein erster tastender Versuch; tastende *(vorfühlende)* Fragen; **b)** *tastend* (1 a) *nach etw. suchen:* nach dem Lichtschalter t.; seine rechte Hand tastete nach der Brieftasche; **c)** *tastend* (1 a) *wahrnehmen, feststellen:* man kann die Geschwulst [mit den Fingern] t. **2.** ⟨t. + sich⟩ *sich, indem man seinen Weg tastend findet, irgendwohin bewegen:* er tastete sich über den dunklen Flur; Ü Die Scheinwerfer tasteten sich durch den Regen (Ott, Haie 124). **3.** (bes. Fachspr.) **a)** *eine mit einer Tastatur* (b) *ausgestattete Maschine bedienen;* **b)** *(einen Text, Daten o. ä.) mit Hilfe einer Tastatur* (b), *einer Taste* (2) *übertragen, übermitteln, eingeben o. ä.:* einen Funkspruch t.; eine Telefonnummer t.; ein Manuskript [auf der Setzmaschine] t.

Tasten-: ~**druck,** der ⟨o. Pl.⟩: vgl. Knopfdruck; ~**fernsprecher,** der: vgl. ~telefon; ~**instrument,** das: *mit Tasten* (1 a) *zu spielendes Musikinstrument;* ~**löwe,** der (ugs. scherzh.): vgl. ~künstler; ~**künstler,** der (scherzh.): *Musiker, der ein Tasteninstrument spielt, bes. Pianist;* ~**satz,** der (Elektrot.): *Anzahl zusammengehörender u. zusammenhängender Tasten* (2); ~**schoner,** der: *langes, schmales Tuch, um zum Schutz gegen Staub über die Klaviatur eines Klaviers o. ä. legt, wenn das Instrument nicht gespielt wird;* ~**telefon,** das: *Telefonapparat mit Tastatur* (b).

Taster, der; -s, -: **1.** (Zool.) *(bei Borstenwürmern u. Gliedertieren) am Kopf befindliches Tastwerkzeug.* **2.** (Technik) *(an bestimmten Maschinen) Vorrichtung, mit der etw. abgetastet wird.* **3.** (Technik) *mit einer Tastatur* (b) *zu bedienende Maschine* (z. B. Setzmaschine). **4.** (Fachspr.) *jmd., der eine Tastatur* (b) *bedient.* **5.** *tastenartiger Druckknopf, Drucktaste o. ä.:* einen T. eines Morsegeräts. **6.** (Technik) *einem Zirkel ähnliches Werkzeug, mit dem man Messen bes. von Außen- u. Innendurchmessern, zum Messen bes. von Außen- u. Innendurchmessern.* **7.** (Technik) svw. ↑Meßfühler.

tat [taːt]: ↑tun; **Tat** [taːt], die; -, -en; -r, -en [mhd., ahd. tāt, zu ↑tun]: **1. a)** *das Tun, Handeln; Ausführung (eines Vorhabens o. ä.):* er ließ seiner Drohung die T. folgen; er wollte seinen guten Willen durch eine Tat beweisen; er ist ein Mann der Tat. T. beistehen; zur T. schreiten; R ich nehme die gute Tat Absicht/den guten Willen für die T. *(erkenne sie als Tat an);* * **etw. in die T. umsetzen** *(etw., ein Vorhaben o. ä. ausführen);* einen Plan, einen Entschluß in die T. umsetzen; **b)** *etw., was jmd. tut, getan hat; Handlung:* eine edle, böse, verbrecherische Tat; Ü Verzweiflung, Tat-

ist die T. eines Wahnsinnigen; eine gute T. vollbringen; ein Buch über Leben und -en Heinrichs des Seefahrers; er steht zu seiner T., seinen -en; R das ist eine T.! (ugs.; *diese Handlung ist sehr zu begrüßen, zu loben*); **c)** *Vergehen, Straftat o. ä.:* eine T. begehen; eine lange geplante T. ausführen; der Angeklagte hat die, seine T. gestanden, bereut; er ist der T. verdächtig, überführt; *** jmdn. auf frischer T. ertappen** o. ä. *(jmdn. bei der Ausführung einer verbotenen Handlung ertappen).* **2.** *** in der T.** *(tatsächlich, wirklich, wie vermutet, wie du richtig vermutest o. ä.; in facto):* in der T., du hast recht!; das ist in der T. schwierig. **tat-, Tat-:** ~**ablauf**, der: vgl. ~hergang; ~**bericht**, der: *Bericht vom Hergang einer Tat;* ~**bestand**, der: **1.** *Gesamtheit der unter einem bestimmten Gesichtspunkt bedeutsamen Tatsachen, Gegebenheiten; Sachverhalt, Faktum:* einen T. feststellen, aufnehmen, verschleiern; an diesem T. ist nichts zu ändern; sich von einem T. überzeugen. **2.** (jur.) *(gesetzlich festgelegte) Merkmale, die die Strafwürdigkeit einer Handlung bestimmen:* der T. der vorsätzlichen Tötung; der T. des § 218, zu 1: ~**bestandsaufnahme**, die (Papierdt.); ~**beteiligung**, die (jur.): *Beteiligung an einer Straftat;* ~**einheit**, die ⟨o. Pl.⟩ (jur.): *Verletzung mehrerer Strafgesetze durch eine Handlung; Idealkonkurrenz:* es liegt T. vor; Mord in T. mit versuchtem Raub; ~**fahrzeug**, das: vgl. ~waffe; ~**form**, die (Sprachw.): svw. ↑¹Aktiv; ~**froh** ⟨Adj.⟩ (veraltend): svw. ↑tatenfroh; ~**geschehen**, das: vgl. ~hergang; ~**hergang**, der: *Hergang einer Tat* (1 c): den T. rekonstruieren; ~**kraft**, die: *zum Handeln erforderliche Energie u. Einsatzbereitschaft:* T. entfalten; etw. mit großer T. vorantreiben, dazu: ~**kräftig** ⟨Adj.⟩: **a)** *Tatkraft besitzend, erkennen lassend; energisch* (a): ein -er Mensch; **b)** *voller Tatkraft, mit Tatkraft:* sich t. für etw. einsetzen; ~**mehrheit**, die ⟨o. Pl.⟩ (jur.): *Verletzung mehrerer Strafgesetze durch verschiedene Handlungen; Realkonkurrenz:* er wurde wegen mehrfachen Diebstahls in T. mit Hehlerei bestraft; ~**mensch**, der: *jmd., der zu raschem, entschlossenem Handeln neigt; tatkräftiger Mensch;* ~**motiv**, das: *Motiv* (1) *für eine Tat* (1 c); ~**ort**, der ⟨Pl. -e⟩: *Ort, an dem sich eine Tat* (1 c) *zugetragen hat;* ~**sache**, die [nach engl. matter of fact]: *etw., was wirklich od. wahr ist; wirklicher, gegebener Umstand; Faktum:* eine unbestreitbare, unabänderliche, erfreuliche, bedauernswerte T.; eine historische T.; nackte -n (1. *Tatsachen, wie sie ohne Beschönigung sind.* 2. scherzh.: *nackte Körper[teile]*); es ist [eine] T., daß ...; T.! (ugs.; *wirklich!, das ist wahr!*); T.? (ugs.; *wirklich?, ist das wirklich wahr?*); die -n berichten, verfälschen; seine Aussage entspricht [nicht] den -n *(der Wahrheit);* sich auf den Boden der T. stellen; das ist eine Vorspiegelung falscher -n; auf -n beruhen; *** vollendete -n schaffen** *(indem man einen anderen übergeht od. ihm zuvorkommt, Umstände herbeiführen, die der andere nicht rückgängig machen kann);* **den -n ins Auge sehen** *(Schwierigkeiten o. ä. nicht ignorieren, sondern sie sehen u. in die Überlegungen usw. mit einbeziehen);* **jmdn. vor die vollendete T./vor vollendete -n stellen** *(jmdn. mit einem eigenmächtig geschaffenen Sachverhalt konfrontieren);* **vor vollendeten -n stehen** *(sich mit einem Sachverhalt konfrontiert sehen an einem eigenmächtig geschaffen hat),* dazu: ~**sachenbericht**, der: *Bericht über ein wirkliches Geschehen, einen wirklichen Sachverhalt,* ~**sachenentscheidung**, die (Sport): *von einem Schieds- od. Kampfrichter gefällte Entscheidung über bestimmte Vorgänge, bes. Regelverstöße, während eines Spiels,* ~**sachenkenntnis**, die: vgl. ~sachenwissen, ~**sachensinn**, der ⟨o. Pl.⟩ (selten): svw. ↑Realitätssinn, ~**sachenwissen**, das: svw. ↑Faktenwissen, ~**sächlich** [auch: '–'–] ⟨Adj.; o. Steig.⟩: *als Tatsache vorhanden, zur Wirklichkeit gehörend; wirklich, real, faktisch:* vermeintliche und -e Vorzüge; die -en Gegebenheiten, Zustände, Umstände; der -e Hergang des Unfalls; der -e *(wahre)* Grund ist ein ganz anderer; sein -er (ugs.; *richtiger)* Name ist Karl; sie Adv. bekräftigt die Richtigkeit einer Aussage, die Wahrheit einer Behauptung; bestätigt eine Vermutung, Erwartung; *wirklich; in der Tat:* so etwas gibt es t.; ich habe das t. erlebt; ist das t. wahr?; t.? *(ist das wirklich wahr?);* du hast recht, die T. ist da, ich habe dich t. geirrt; er ist t. ein großer Künstler; die t.! Er hat es geschafft, dazu: ~**sächlichkeit** [auch: '––––], die ⟨o. Pl.⟩; ~**umstand**, der: *in Zusammenhang mit einer Tat* (1 c) *stehender Umstand; Indiz* (1); ~**verdacht**, der: *Verdacht auf jmds. Täterschaft:* er steht unter T., dazu: ~**verdächtig** ⟨Adj.; o. Steig.; nicht adv.⟩: *einer Straftat*

verdächtig, *unter Tatverdacht stehend;* ⟨subst.:⟩ ~**verdächtige**, der u. die; ~**waffe**, die: *Waffe, mit der eine Tat* (1 c) *begangen wurde;* ~**zeit**, die: vgl. ~ort: wo waren Sie zur T.?; ~**zeuge**, der: *Zeuge einer Tat* (1 c).

Tatar [ta'ta:ɐ̯], das; -[s], **Tatarbeefsteak**, das; -s [nach mongol. Volksstamm der Tataren, dessen Angehörige auf Kriegszügen angeblich das Fleisch für ihre Mahlzeiten unter dem Sattel weich ritten]: *mageres Hackfleisch vom Rind, das, angemacht mit rohem Eigelb, Zwiebeln, Pfeffer, Salz, roh gegessen wird;* **Tatarennachricht**, die; -, -en [nach der von einem tatarischen Reiter in osman. Diensten 1854 nach Bukarest gebrachten Falschmeldung von der Einnahme Sewastopols, die nachhaltig das Geschehen in der Politik u. an der Börse beeinflußte] (veraltend): *nicht sehr glaubhafte [Schreckens]nachricht;* **Tatarensoße**, die; -, -n [frz. sauce tatare, H. u.] (Kochk.): *kalte Soße aus mit Öl verrührtem Eigelb, Gurkenstückchen u. Gewürzen.*

tatauieren [tataʊ̯'i:rən] ⟨sw. V.; hat⟩ [zu polynes. tatau, ↑tätowieren] (Völkerk.): svw. ↑tätowieren.

täte ['tɛ:tə]: ↑tun.

taten-, Taten-: ~**drang**, der ⟨o. Pl.⟩: *Drang, sich zu betätigen, etw. zu leisten:* er war voller T.; ~**durst**, der (geh.): *starker Tatendrang:* er brennt (innerlich) vor T., dazu: ~**durstig** ⟨Adj.⟩ (geh.): *voller Tatendurst;* ~**froh** ⟨Adj.⟩ (selten): *Freude am Tätigsein habend; aktiv* (1 a); ~**los** ⟨Adj.; o. Steig.; nicht präd.⟩: *nichts tuend, nicht handelnd, in ein Geschehen nicht eingreifend:* t. zusehen, herumstehen, dazu: ~**losigkeit**, die; -; ~**lust**, die: vgl. ~drang, dazu: ~**lustig** ⟨Adj.⟩ (selten).

Täter ['tɛ:tɐ], der; -s, - [spätmhd. täter, mhd. (in Zus.) -tæter; heute zu ↑tun gestellt]: *jmd., der eine Tat* (1 c) *begehen, begangen hat:* wer ist der T.?; die Polizei hat von den -n noch keine Spur; **-täter** [-tɛ:tɐ], der; -s, -: suffixoides Grundwort in Zus. mit der Bed. *jmd., der etw. getan hat, wobei der erste Teil des Wortes die Art od. die Situation kennzeichnet, aus der das Tun erwachsen ist, z. B.* Ersttäter (jmd., der zum ersten Mal etw. Strafbares getan hat); Rauschgift-, Sexual-, Überzeugungs-, Zufallstäter.

Täter-: ~**beschreibung**, die: *Personenbeschreibung eines Täters;* ~**gruppe**, die: vgl. ~kreis; ~**kreis**, der: *Kreis von Personen, die an einer Straftat beteiligt waren.*

Täterin, die; -, -nen: w. Form zu ↑Täter; **Täterschaft**, die; -, -en: **1.** ⟨o. Pl.⟩ *das Tätersein:* seine T. ist erwiesen; jmdm. die T. zuschieben; es gibt keine Anhaltspunkte für eine T. des Angeklagten. **2.** (schweiz.) *Gesamtheit der an einer Straftat beteiligten Täter;* **tätig** ['tɛ:tɪç] ⟨Adj.⟩ [frühmhd., mhd. -tætec, ahd. -tātīg nur in Zus.]: **1.** ⟨o. Steig.⟩ in Verbindung mit „sein"⟩ **a)** *beschäftigt, beruflich arbeitend:* als Lehrer, als Künstler t. sein; er ist in einer Bank, bei der Gemeinde, für eine ausländische Firma t.; ⟨auch attr.:⟩ in unserer Firma -e Ingenieur wurde entlassen; **b)** *sich betätigend:* Mutter ist wohl noch in der Küche t.; Ü der Vulkan ist noch t. *(in Tätigkeit, nicht erloschen);* *** t. werden** (bes. Amtsspr.; *in Aktion treten; eingreifen).* **2.** ⟨nicht adv.⟩ *rührig, aktiv* (1 a): ein -er Mensch; unentwegt t. sein; heute war ich sehr t. (scherzh.; *habe viel geschafft).* **3.** ⟨nur attr.⟩ *in Taten, Handlungen sich zeigend, wirksam werdend; tatkräftig:* -e Mitarbeit, Mithilfe, Unterstützung, Anteilnahme; das ist für mich -e Nächstenliebe; -e Reue (jur.; ↑Reue); ⟨Abl.:⟩ **tätigen** ['tɛ:tɪgn] ⟨sw. V.; hat⟩ (Kaufmannsspr., Papierdt.): *(etw., was als Auftrag o. ä. zu erledigen ist, in entsprechender Form) durchführen, vollziehen:* einen Kauf, Abschluß t.; eine Bestellung, Buchung t.; ein Geschäft t.; Einkäufe t.; ich muß noch einige Anrufe t.; **Tätigkeit**, die; -, -en: **1. a)** *das Tätigsein, das Sichbeschäftigen mit etw.:* eine anstrengende T.; es entwickelte sich eine fieberhafte T.; die Firma entfaltet auch im Ausland eine rege T. *(wird dort geschäftlich aktiv);* die T. ist gelegentlich in meiner Freizeit ausübe; das gehört alles zu den -en *(Aufgaben)* einer Hausfrau; kannst du deine T. einen Moment unterbrechen?; bei dieser T. muß man sich sehr konzentrieren; **b)** *Gesamtheit derjenigen Verrichtungen, mit denen jmd. in Ausübung seines Berufs zu tun hat; Arbeit:* eine interessante, gut bezahlte T.; die aufreibende T. eines Managers; eine T. aufnehmen; nach zweijähriger T. als Lehrer, im Ausland, für die Partei in T. sein seiner derzeitigen T. sich zufrieden. **2.** ⟨o. Pl.⟩ *das In-Betrieb-Sein, In-Funktion-Sein, In-Bewegung-Sein, Wirksamsein:* die T. des Herzens; die Maschine ist in, außer T.; eine Anlage in, außer T.

setzen; der Vulkan ist in T. getreten *(ausgebrochen); das* Notstromaggregat tritt gegebenenfalls automatisch in T.; **-tätigkeit** [-tɛ:tɪçkaɪt], die; -: in Zus. auftretendes suffixoides Grundwort, das angibt, daß etw. im Hinblick auf das im ersten Teil des Wortes Genannte bes. rege, aktiv, in Aktion, im Gange ist, z. B. Bau-, Gewitter-, Kampf-, Störungstätigkeit.

Tätigkeits-: ∼**bereich**, der: *Bereich* (b), *in dem jmd. tätig ist, Aufgabenbereich; Ressort* (a), *Revier* (1); ∼**bericht,** der: *Bericht über die Arbeit einer Organisation, eines Gremiums o. ä. während eines bestimmten Zeitraums;* ∼**drang,** der: *Betätigungsdrang;* ∼**feld,** das: vgl. ∼bereich; ∼**form,** die (Sprachw.): svw. ↑¹Aktiv; ∼**gebiet,** das: vgl. ∼bereich; ∼**merkmal,** das: *für eine bestimmte berufliche Tätigkeit charakteristisches Merkmal;* ∼**verb,** das (Sprachw.): svw. ↑Handlungsverb; vgl. Vorgangs-, Zustandsverb; ∼**wort,** das (Sprachw.): svw. ↑Verb.

Tätigung, die; -, -en ⟨Pl. selten⟩ (Kaufmannsspr., Papierdt.): *das Tätigen* [ˈtɛ:tlɪç] *o. Steig.; vgl. mniederd.*

dätlɪk]: *Körperkräfte, körperliche Gewalt einsetzend; handgreiflich:* -e Auseinandersetzungen; -en Widerstand leisten; t. werden; jmdn. t. angreifen; ⟨Abl.:⟩ **Tätlichkeit,** die; -, -en ⟨meist Pl.⟩: *Einsatz körperlicher Gewalt; tätliche Auseinandersetzung:* es kam zu -en.

tätowieren [teto'vi:rən] ⟨sw. V.; hat⟩ [engl. to tattoo, frz. tatouer, zu polynes. tatau = (eintätowiertes) Zeichen]: **a)** *durch Einbringen von Farbstoffen in die (in geeigneter Weise eingeritzte) Haut eine farbige Musterung, bildliche Darstellung o. ä. schaffen, die nach der Vernarbung der Haut sichtbar bleibt u. nicht wieder verschwindet;* **b)** *mit einer Tätowierung versehen:* jmdn., jmds. Hand t.; sich [an den Unterarmen] t. lassen; ein Matrose mit tätowierten Armen; **c)** *durch Tätowieren* (1 a) *hervorbringen, entstehen lassen:* jmdm. eine Rose auf den Arm t.; ⟨Abl.:⟩ **Tätowierer,** der; -s, -: *jmd., der das Tätowieren* [gewerbsmäßig] *ausübt;* **Tätowierung,** die; -, -en: **1.** *das Tätowieren.* **2.** *durch Tätowieren entstandenes Bild o. ä.*

Tätsch [tɛtʃ], der; -[e]s, -e [eigtl. = Breitgedrücktes] (landsch.): **a)** *Brei;* **b)** *Stück Backwerk (bes. Pfannkuchen),* ⟨sw. V.; hat⟩ [weitergebildet aus mhd. tetschen, t tätschen): *(als eine Art zärtlicher Liebkosung auf jmds. bloßer Haut) mit der Hand wiederholt leicht schlagen:* jmds. Hand t.; er tätschelte die Kellnerin; er tätschelte dem Pferd den Hals; **tatschen** [ˈtatʃn] ⟨sw. V.; hat⟩ [Nebenf. von ↑tätschen] (ugs. abwertend): *in plumper Art u. Weise irgendwohin fassen* (2): an die frisch geputzten Scheiben, auf den Käse t.; **tätschen** [ˈtɛtʃn] ⟨sw. V.; hat⟩ [mhd. tetschen] (landsch.): svw. ↑tatschen.

Tatschkerl [ˈtatʃkɐl], das; -s, -n (österr.): svw. ↑Tascherl.
Tattedl: ↑Thaddädl.
Tattergreis [ˈtatɐ-], der; -es, -e [1. Bestandteil zu ↑tattern] (ugs. abwertend): *zittriger, seniler alter Mann;* **Tatterich** [ˈtatərɪç], der; -s [aus der Studenterspr., urspr. = das Zittern der Hände nach starkem Alkoholgenuß] (ugs.): [krankhaftes] *Zittern der Finger, Hände:* einen T. haben, kriegen; **tatterig,** tattrig [ˈtat(ə)rɪç] ⟨Adj.⟩ (ugs.): **a)** svw. ↑zitterig: mit -en Fingern, Bewegungen; **b)** *auf Grund hohen Alters zitterig in seinen Bewegungen u. unsicher:* ein -er Greis; er ist sehr t. geworden; ⟨Abl.:⟩ **Tatterigkeit,** Tattrigkeit, die; - (ugs.). **tattern** [ˈtatɐn] ⟨sw. V.; hat⟩ [urspr. = schwatzen, stottern, wohl lautm.] (ugs.): *(bes. mit den Fingern, auch am ganzen Körper) zittern.*

Tattersall [ˈtatɛzal, engl.: ˈtætəsɔ:l], der; -s, -s [nach engl. Tattersall's (horse market) = Londoner Pferdebörse u. Reitschule des engl. Stallmeisters R. Tattersall, gest. 1795]: **a)** *kommerzielles Unternehmen, das Reitpferde vermietet, Reitturniere durchführt u. ä.;* **b)** *Reitbahn, -halle.*

Tattoo [ta'tu:], das; -[s], -s [engl. tattoo, älter: tap-too < niederl. taptoe, eigtl. = ,,Zapfen zu!", vgl. Zapfenstreich]: engl. Bez. für *Zapfenstreich.*

tattrig usw.: ↑tatterig usw.
tatütata! [ta'ty:ta'ta:] ⟨Interj.⟩: lautm. für den Klang eines Martin-Horns o. ä.: t.! Da kommt die Feuerwehr.

Tätzchen [ˈtɛtsçən], das; -s, -: ↑Tatze; **Tatze** [ˈtatsə], die; -, -n ⟨Vkl. ↑Tätzchen⟩ [mhd. tatze, H. u.; viell. lallwort der Kinderspr. od. lautm.]: **1.** *Fuß, Pfote eines größeren Raubtiers (bes. eines Bären):* Pranke: der Bär, Tiger hob

seine -n; ein Hieb mit der T. tötete das Opfer. **2.** (ugs. emotional od. abwertend) [*große, kräftige] Hand:* nimm deine T. da weg!; gib mir mal deine T. **3.** (landsch.) *Schlag* [*mit einem Stock] auf die Hand (als Strafe).*

Tatzelwurm, Tazzelwurm [ˈtatsl-], der; -[e]s [wohl zu bayr., österr. Tatzel = Tatze] (Volksk.): *(im Volksglauben einiger Alpengebiete) Drache, Lindwurm.*

¹Tau [taʊ], der; -[e]s [mhd., ahd. tou, verw. mit ↑Dunst]: *Wasser, das sich bes. nachts, in den frühen Morgenstunden in Form von Tropfen auf dem Boden, an Pflanzen od. anderem niederschlägt:* der T. funkelt, glitzert auf dem Gras; (geh.:) es ist T. gefallen; am Morgen lag [der] T. auf den Wiesen; **T. treten (vgl. Tautreten); *vor T. und Tag (dichter.: in aller Frühe).

²Tau [-], das; -[e]s, -e [aus dem Niederd. < mniederd. tou(-we), zu: touwen (mhd., ahd. zouwen) = ausrüsten, bereiten]: *starkes Seil (bes. zum Festmachen von Schiffen o. ä.):* ein kräftiges, dickes, starkes T.; ein T. auswerfen, kappen; am T. (Turnen; Klettertau) klettern.

³Tau [-], das; -[s], -s [griech. taũ]: *neunzehnter Buchstabe des griechischen Alphabets* (T, τ).

tau-, ¹**Tau-:** ∼**benetzt** ⟨Adj.; o. Steig.; nicht adv.⟩ (geh.): vgl. ∼feucht; ∼**feucht** ⟨Adj.; o. Steig.; nicht adv.⟩: der [noch] -e Boden; ∼**fliege,** die [nach dem nlat. zool. Namen Drosophilidae, zu griech. drósos = Tau, Feuchte u. phileïn = lieben]: *kleine Fliege, die sich besonders in der Nähe faulender Früchte aufhält; Essigfliege;* ∼**frisch** ⟨Adj.; o. Steig.⟩: **a)** ⟨nicht adv.⟩ *noch feucht von morgendlichem Tau:* -e Wiesen; **b)** *sehr frisch, ganz frisch:* ein Strauß -er Blumen; Ü das Hemd ist noch t.; sie ist auch nicht mehr ganz t. *(hat schon ein gewisses Alter u. sieht nicht mehr ganz jung aus);* ∼**naß** ⟨Adj.; o. Steig.; nicht adv.⟩: das Gras ist t.; ∼**punkt,** der (Physik): *Temperatur, bei der in einem Gemisch aus Gas u. Dampf das Gas mit der vorhandenen Menge des Dampfes gerade gesättigt ist;* ∼**treten,** das; -s: *Barfußgehen in taufeuchtem Gras (zur Anregung des Kreislaufs);* ∼**tropfen,** der (dichter.); ∼**wurm,** der (Zool.; Angelsport): svw. ↑Regenwurm.

²**Tau-** (²Tau): ∼**ende,** das: **1.** *Ende eines Taus.* **2.** *Stück Tau;* ∼**klettern,** das; -s (Turnen): *Klettern an einem Kletter-tau;* ∼**werk,** das ⟨o. Pl.⟩: **1.** *Tau (als Material, im Hinblick auf seine Beschaffenheit):* geschmeidiges, geflochtenes T.; altes verbrauchtes ... T. wurde wieder in seine Grundbestandteile zerlegt (Fallada, Trinker 33). **2.** *alle Taue (auf einem Schiff):* das T. eines Schiffes; stehendes, laufendes T. (Seemannsspr.; stehendes, laufendes Gut; ↑Gut 4 b); ∼**ziehen,** das: *Spiel, bei dem zwei Mannschaften an den beiden Enden eines Taus ziehen, wobei es gilt, die gegnerische Mannschaft auf die eigene Seite herüberzuziehen:* ein Wettkampf im T.; Ü das T. *(Hin und Her)* um die Gewährung der Zuschüsse ist zu Ende.

³**Tau-** (³tauen): ∼**wasser,** das ⟨Pl. -wasser⟩: *Schmelzwasser;* ∼**wetter,** das: *(auf Frost folgende) wärmere Witterung, bei der Schnee u. Eis schmelzen:* gestern war bei uns T.; Ü Er hoffe aber auf ein T. *(nicht mehr so frostige, aufgeschlossene, entspannte Atmosphäre)* in der ,,Sowjetzone" (Zeit 1. 5. 64, 12), dazu: ∼**wetterperiode,** die; ∼**wind,** der: *milder Wind bei Tauwetter.*

taub [taʊp] ⟨Adj.⟩ [mhd. toup, ahd. toub, urspr. = empfindungslos, stumpf(sinnig), eigtl. = verwirrt, betäubt; vgl. doof]: **1.** ⟨nicht adv.⟩ *nicht hören könnend; gehörlos:* ein -er alter Mann; [auf einem Ohr, auf beiden Ohren] t. sein; auf beiden Ohren t.; vgl. t. sein; schrei nicht so, ich bin doch nicht t.? (ugs.; *hörst du denn nichts?*); Ü wenn man ihn darauf anspricht, stellt er sich t. *(geht er nicht darauf ein);* auf diesem Ohr ist er t. (ugs. scherzh.; *in dieser Angelegenheit reagiert er nicht*); er war t. für, gegen alle Bitten *(ging nicht auf sie ein);* er machte seinem Ärger t. *(gab seinem Ärger Luft).* **2.** *(in bezug auf Körperteile) ohne Empfindung, wie abgestorben:* mit vor Kälte -en Fingern, Gliedern; ich hatte ein ganz -es Gefühl in den Armen; meine Füße waren [mir], waren t. **3.** *einen bestimmten für die treffende Sache eigentlich charakteristischen Bestandteil, eine bestimmte für die betreffende Sache eigentlich charakteristische Eigenschaft nicht habend:* eine -e *(keinen Kern enthaltende)* Nuß; eine -e *(keine Körner enthaltende)* Ähre; ein -es *(unbefruchtetes)* Vogelei; -es (Bergmannsspr.; *kein Erz enthaltendes)* Gestein; der Pfeffer ist, schmeckt t. *(hat kein Aroma);* der Kürbis blüht t. *(ohne Fruchtansatz).*

taub-, Taub-: ~blind ⟨Adj.; o. Steig.; nicht adv.⟩ (selten): *taub u. blind zugleich;* ⟨subst.:⟩ ~blinde, der u. die (selten); ~blindheit, die (selten); ~nessel, die [zu ↑taub (3)]: *Pflanze mit weißen, gelben od. roten Blüten, deren Blätter denen der Brennessel ähnlich sind, aber keine brennende Hautreizungen verursachen;* ~stumm ⟨Adj.; o. Steig.; nicht adv.⟩: *auf Grund angeborener Taubheit unfähig, artikuliert zu sprechen;* ⟨subst.:⟩ ~stumme, der u. die, dazu: ~stummenanstalt, die: *Anstalt zur Aufnahme u. Betreuung von Taubstummen,* ~stummenlehrer, der: *Lehrer, der Taubstumme unterrichtet,* ~stummenschule, die: *Schule für Taubstumme,* ~stummensprache, die: *Zeichensprache, mit der sich Taubstumme verständigen,* ~stummenunterricht, der, ~stummheit, die.

Täubchen ['tɔypçən], das; -s, -: **1.** ↑¹Taube. **2.** *Kosewort für eine Geliebte:* komm her, mein T.!; **¹Taube** ['tɑubə], die; -, -n ⟨Vkl. ↑Täubchen⟩ [mhd. tūbe, ahd. tūba, H. u., viell. lautm. od. eigtl. = die Dunkle]: **1. a)** *mittelgroßer Vogel mit kleinem Kopf u. kurzem Hals, kurzem, leicht gekrümmtem Schnabel u. niedrigen Beinen, der auch gezüchtet u. als Haustier gehalten wird:* die -n girren, gurren, rucksen, schnäbeln [sich]; -n züchten, halten, schießen, füttern, vergiften; sie ist sanft wie eine T. *(sehr sanftmütig, friedfertig;* R die gebratenen -n fliegen einem nicht ins Maul (ugs.; *es fällt einem nichts ohne Arbeit, ohne Mühe zu);* **b)** ⟨Jägerspr.⟩ *weibliche Taube* (1 a). **2.** ⟨meist Pl.⟩ *jmd., der für eine gemäßigte, nicht militante, nicht radikale Politik eintritt, der kompromißbereit ist* (Ggs.: Falke 2). **²Taube** [-], der u. die; -n, -n ⟨Dekl. ↑Abgeordnete⟩: *jmd., der taub* (1) *ist.*

tauben-, Tauben- (¹Taube): ~art, die: *Art von Tauben:* eine seltene T.; ~blau ⟨Adj.; o. Steig.; nicht adv.⟩: *blaß graublau;* ~dreck, der (ugs.): svw. ↑~kot; ~dung, der; ~ei, das; ~eigroß ⟨Adj.; o. Steig.; nicht adv.⟩: *blaß blaugrau;* ~haus, das: svw. ↑~schlag; ~kobel, der (südd., österr.): svw. ↑~schlag; ~kot, der; ~mist, der; ~nest, das; ~post, die: *Beförderung von Briefen durch Brieftauben;* ~rasse, die: vgl. ~art; ~schießen, das, -s: *als Sport betriebenes Schießen auf Tauben;* ~schlag, der: *(oft auf einem hohen Pfahl stehendes) kleines Häuschen, Verschlag, in dem Haustauben gehalten werden;* R bei ihm geht es [zu] wie im T. (ugs.; *herrscht ein ständiges Kommen u. Gehen);* ~stößer, der (selten): svw. ↑Wanderfalke; ~zucht, die; ~züchter, der.

Tauber ['tɑubɐ; mhd. tūber], **Täuber** ['tɔybɐ], der; -s, -, **Tauberich** ['tɑubərɪç], **Täuberich** [tɔybərɪç], der; -s, -e [geb. nach ↑Enterich]: *männliche Taube.*

Taubheit, die; -: *das Taubsein; Kophosis.*

Täubin ['tɔybɪn], die; -, -nen: *weibliche Taube.*

Täubling ['tɔyplɪŋ], der; -s, -e [viell. zu ↑¹Taube (nach der graublauen Farbe mancher Arten) od. zu ↑taub (3)]: *Blätterpilz mit trockenem, mürbem, leicht brechendem Fleisch u. oft lebhaft gefärbtem Hut.*

tauch-, Tauch-: ~boot, das: *Unterseeboot, das nur für kurze Zeit getaucht bleiben kann;* ~ente, die: *(am Süßwasser lebende) Ente, die zur Nahrungssuche taucht;* ~fähig ⟨Adj.; o. Steig.; nicht adv.⟩: *in der Lage, fähig zu tauchen,* dazu: ~fähigkeit, die ⟨o. Pl.⟩; ~fahrt, die ⟨o. Pl.⟩: *das Fahren (eines U-Bootes) unter Wasser;* ~gang, der: *Vorgang des Tauchens u. Wiederauftauchens (eines Tauchers):* beim dritten T. entdeckte er die Leiche; ~gerät, das: *Gerät, das es einem Menschen ermöglicht, sich längere Zeit unter Wasser aufzuhalten;* ~klar ⟨Adj.; o. Steig.; nicht adv.⟩ (Seemannsspr.): *(von U-Booten) bereit, fertig zum Tauchen;* ~kugel, die: *von einem Schiff aus an einem Kabel herablaßbares kugelförmiges Tauchgerät für große Tiefen;* ~lackieren, das; -s (Technik): *Lackieren durch Eintauchen des zu lackierenden Gegenstandes in den Lack;* ~manöver, das: *im Tauchen bestehendes Manöver eines Unterseebootes;* ~panzer, der: *panzerartiger Taucheranzug zum Tauchen in große Tiefen;* ~retter, der: *Rettungsgerät, mit dessen Hilfe man sich aus einem getauchten Unterseeboot befreien kann;* ~sieder, der: *elektrisches Haushaltsgerät zum schnellen Erhitzen von Wasser, dessen spiralförmiger Teil in das zu erhitzende Wasser getaucht wird;* ~sport, der: vgl. Schwimmsport; ~station, die: *Platz, Posten, den ein Besatzungsmitglied eines U-Boots beim Tauchen einnimmt:* * auf T. gehen (ugs.; *sich irgendwohin zurückziehen, wo man für sich allein ist, von anderen nicht so leicht erreicht werden kann);* ~tank, der: *(bei Unterseebooten) Raum, der zum Tauchen geflutet u. zum Auftauchen geleert wird;* ~tiefe, die: **1.** *Tiefe, in*

der, bis zu der jmd., etw. taucht. **2.** (Schiffahrt) svw. ↑Tiefgang; ~verfahren, das (Technik): elektrophoretische T.

tauchen ['tɑuxn̩] ⟨sw. V.⟩ [mhd. tūchen, ahd. in: intūhhan]: **1. a)** *mit dem Kopf od. schwimmend mit dem Kopf voraus unter die Wasseroberfläche gehen* ⟨hat, auch: ist⟩: früher habe ich viel getaucht; die Ente taucht; wir haben/sind mehrmals getaucht, haben das Armband aber nicht gefunden; **b)** *sich* [als Taucher (1)] *unter Wasser* [*in größere Tiefen*] *begeben* ⟨ist⟩: das U-Boot ist auf den Grund des Meeres getaucht; er ist drei Meter tief getaucht; **c)** *tauchend* (1 a) *nach etw. suchen, etw. zu erreichen, zu finden suchen* ⟨hat, auch: ist⟩: er taucht nach Schwämmen; **d)** *unter Wasser verschwinden, sich unter Wasser [durch Sichhinuntersinkenlassen] begeben* ⟨hat, auch: ist⟩: das U-Boot taucht; er kann zwei Minuten [lang] t. *(unter Wasser bleiben);* Ü die Sonne taucht unter den Horizont. **2. a)** *in Wasser, in eine Flüssigkeit hineinstecken, hineinhalten, senken* ⟨hat⟩: er taucht den Pinsel in die Farbe, die Hand ins Wasser, einen Keks in den Kaffee, die Feder in die Tinte; der Raum war in gleißendes Licht getaucht (geh.; *von gleißendem Licht erfüllt*); die Landschaft war in tiefe Dunkelheit, dichten Nebel getaucht (geh.; *verschwand darin*); **b)** *unter Gewaltanwendung ganz od. teilweise unter Wasser bringen* ⟨hat⟩: sie haben ihn ins, unter Wasser getaucht; wir haben ihn ordentlich getaucht (ugs.; *untergetaucht, mit dem Kopf unter Wasser gedrückt*); **c)** *sich in etw. eintauchend hinein- od. aus etw. auftauchend hinaufbegeben* ⟨ist⟩: er tauchte *(begab sich)* in die eisigen Fluten; aus dem Wasser, aus der Tiefe t.; an die Oberfläche t.; Ü er tauchte ins Dunkel des Gartens; das Flugzeug tauchte in eine Wolke; eine Insel tauchte aus dem Meer (geh.; *wird allmählich erkennbar*); wir tauchten wieder ans Tageslicht; **Taucher**, der; -s, - [2: mhd. tūcher, ahd. tūhhāri]: **1.** *jmd., der taucht* (1): T. entdecken ein gesunkenes Schiff; die Leiche wurde von einem T. geborgen. **2.** *Wasservogel, der sehr gut tauchen kann.*

Taucher-: ~anzug, der: *wasserdichter, den gesamten Körper umschließender Anzug mit einem dazugehörenden Taucherhelm zum Tauchen in größere Tiefen od. über einen längeren Zeitraum;* ~ausrüstung, die; ~brille, die: *eng am Gesicht anliegende Schutzbrille mit einer einzigen großen Scheibe, mit der man beim Tauchen u. Schnorcheln sehen kann, ohne daß die Augen mit dem Wasser in Berührung kommen;* ~glocke, die: *unten offene Stahlkonstruktion, in der einem großen, mit Druckluft wasserfrei gehaltenem Innenraum Arbeiten unter Wasser ausgeführt werden können;* ~helm, der; ~krankheit, die: svw. ↑Caissonkrankheit; ~kugel, die: svw. ↑Tauchkugel; ~maske, die: svw. ↑~brille; ~uhr, die: [Armband]uhr zum Gebrauch unter Wasser.

Taucherin, die; -, -nen: w. Form zu ↑Taucher (1).

¹tauen ['tɑuən] ⟨sw. V.; hat; unpers.⟩ [mhd. touwen, ahd. touwōn] (selten): *(von Luftfeuchtigkeit) sich als ¹Tau niederschlagen:* es hat [stark] getaut.

²tauen [-] ⟨sw. V.⟩ [mhd. touwen, ahd. douwen, eigtl. = ↑¹Tau]: **1. a)** ⟨unpers.⟩ *als Tauwetter gegenwärtig sein* ⟨hat⟩: seit gestern taut es; es hat etwas getaut; **b)** *(von Gefrorenem) durch den Einfluß von Wärme schmelzen, weich werden* ⟨ist⟩: der Schnee ist getaut; das tiefgefrorene Gemüse vor dem Kochen t. *(auftauen)* lassen; der Schnee ist von der Straße getaut; **c)** ⟨unpers.⟩ *als Tauwasser herabfließen, -tropfen* ⟨hat⟩: es taut von den Dächern. **2.** *zum Tauen* (1 b) *bringen* ⟨hat⟩: die Sonne hat den Schnee getaut.

³tauen [-] ⟨sw. V.; hat⟩ [zu ↑²Tau] (nordd.): *mit einem ²Tau, einem Seil o. ä. schleppen:* der Schlepper taut das Schiff aus dem Hafen; **Tauer**, der; -s, - (Fachspr.): *Kettenschiff.* **Tauerei** [tɑuə'rɑi], die; - (Fachspr.): *Kettenschiffahrt.*

Tauf-: ~akt, der: *Akt des Taufens* (1, 2 a); ~becken, das: svw. ↑~stein; ~bekenntnis, das: *bei der Taufe* (1 b) *gesprochenes Glaubensbekenntnis;* ~brunnen, der (veraltet): svw. ↑~stein; ~buch, das: svw. ↑~register; ~formel, die: *bei der Taufe (vom Taufenden) gesprochene Formel;* ~gebühr, die; ~gelübde, das: vgl. ~bekenntnis; ~geschenk, das: *anläßlich der Taufe* (1 b) *gemachtes Geschenk an einen Täufling;* ~gesinnte, der u. die; -n, -n ⟨Dekl. ↑Abgeordnete⟩ (selten): *Mennonit[in];* ~kapelle, die: *¹Kapelle* (1) *für Taufen* (1 b); ~kerze, die: *bei der Taufe* (1 b) *vom Täufling od. von den Paten getragene Kerze;* ~kirche, die: *(in frühchristlicher Zeit üblicher) zur Durchführung von Taufen* (1 b) *[neben einer Kirche] errichteter sakraler Bau; Baptisterium* (2);

~**kissen,** das: *Steckkissen, in dem ein Säugling bei der Taufe* (1 b) *getragen wird;* ~**kleid,** das: *langes weißes Gewand, das man dem Kind anzieht, wenn man es zur Taufe* (1 b) *trägt;* ~**der,** die (österr. Amtsspr.): svw. ↑~register; ~**name,** der: *Name, auf den man getauft worden ist;* ~**pate,** der: svw. ↑Pate (1); ~**patin,** die: w. Form zu ↑~pate; ~**register,** das: *von der Kirchengemeinde geführtes Buch für urkundliche Eintragungen über die in der Gemeinde vollzogenen Taufen* (1 b); ~**ritual,** das; ~**ritus,** der; ~**schale,** die: vgl. ~stein; ~**schein,** der: *Urkunde, in der jmds. Taufe* (1 b) *bescheinigt wird,* dazu: ~**scheinchrist,** der (abwertend): *jmd., der zwar getauft, jedoch kein aktiver Christ ist;* ~**stein,** der: *(in einer Kirche aufgestelltes) oft in Stein gehauenes od. in Stein eingelassenes, meist auf einem hohen Fuß, einem Sockel o. ä. ruhendes [künstlerisch gestaltetes, verziertes] Becken für das Taufwasser; Baptisterium* (1); ~**versprechen,** das: svw. ↑~bekenntnis; ~**wasser,** das ⟨o. Pl.⟩: *zum Taufen* (1) *verwendetes Wasser;* ~**zeuge,** der: vgl. Pate (1); ~**zeugnis,** das: svw. ↑~schein.
Taufe ['taufə], die; -, -n [mhd. toufe, ahd. toufi(n)]: **1. a)** ⟨o. Pl.⟩ *(christl. Rel.) Sakrament, durch das man in die Gemeinschaft der Christen aufgenommen wird; die* T. spenden, empfangen; *das Sakrament der* T.; **b)** *(christl. Rel.) Ritual, bei dem ein Geistlicher die Taufe* (1 a) *spendet, indem er den Kopf des Täuflings mit [geweihtem] Wasser besprengt od. begießt od. den Täufling in Wasser untertaucht;* eine T. vornehmen; an jmdm. die T. vollziehen; der Pastor hat heute zwei -n; * **jmdn. über die T. halten**/(veraltend:) **aus der T. heben** *(bei jmds. Taufe Pate sein);* **etw. aus der T. heben** (ugs.; *etw. gründen, begründen, ins Leben rufen):* eine neue Partei aus der T. heben. **2.** *feierliche Namensgebung, bes. Schiffstaufe:* ich war gestern bei der T. der „Bremen"; **taufen** ['taufn] ⟨sw. V.; hat⟩ [mhd. toufen, ahd. toufan, eigtl. = tief machen (= tief [ins Wasser] ein-, untertauchen)]: **1.** *an jmdm. die Taufe* (1 b) *vollziehen:* ein Kind t.; sich [katholisch] t. lassen; getauft sein; ein getaufter *(zum Christentum konvertierter)* Jude; Ü der Wirt hat den Wein getauft (ugs. scherzh.; *mit Wasser gestreckt*); bei dem Wolkenbruch sind wir ganz schön getauft worden (ugs. scherzh.; *naß geworden*); mit Spreewasser, Isarwasser getauft sein *(geborener Berliner, Münchener sein).* **2. a)** *einem Täufling im Rahmen seiner Taufe* (1 b) *einen Namen geben:* der Pfarrer taufte das Kind auf den Namen Klaus Dieter Manfred; er wurde nach seinem Großvater [Hermann] getauft; **b)** *jmdn., einem Tier, einer Sache einen Namen geben; nennen:* seinen Hund „Waldi" t.; wie willst du dein Boot t.?; **c)** *einer Sache in einem feierlichen Akt einen Namen geben:* ein Schiff, ein Flugzeug, eine Glocke t.; das Schiff wurde auf den Namen „Bremen" getauft; **Täufer** ['tɔyfɐ], der; -s, - [1: mhd. toufære, ahd. toufāri]: **1.** *jmd., der jmdn. tauft* (1). **2.** svw. ↑Wiedertäufer; **Täufling** ['tɔyflɪŋ], der; -s, -e: *jmd., der getauft wird.*
taugen ['taugn] ⟨sw. V.; hat; meist verneint od. in Fragen⟩ [mhd. tougen]: **a)** *sich für einen bestimmten Zweck, eine bestimmte Aufgabe eignen; geeignet, brauchbar sein:* das Messer taugt nicht zum Brotschneiden; er taugt nicht zu schwerer Arbeit, für schwere Arbeit; das Buch taugt für Kinder/(geh... veraltend:) taugt Kindern nicht; **b)** *eine (bestimmte) Güte, einen (bestimmten) Wert, Nutzen haben:* das Messer taugt nichts, nicht viel, wenig; ich weiß nicht, ob der Film etwas taugt, was das Gerät wirklich taugt; in der Schule taugt er nichts; taugt er denn etwas? *(ist er fleißig, ordentlich, anständig, verläßlich o. ä.?);* **Taugenichts** ['taugənɪçts], der; - u. -es, -e [älter: tögenicht, mniederd. dȫge-, dȫgenicht(s)] (veraltend abwertend): svw. ↑Nichtsnutz; **tauglich** ['taukliç] ⟨Adj.; nicht adv.⟩: **a)** *(zu etw.) taugend, geeignet, brauchbar:* -es Material; ein nicht -es Objekt; er ist zu schwerer körperlicher Arbeit, für diese Aufgabe nicht t.; er ist als Pilot nicht t.; **b)** *wehrdiensttauglich:* er ist [beschränkt, voll] t.; jmdn. t. schreiben; ⟨Abl.:⟩ **Tauglichkeit,** die; -: *das Tauglichsein.*
tauig ['tauɪç] ⟨Adj.; nicht adv.⟩ (geh.): *taufeucht:* e Wiesen.
Taumel ['taumḷ], der; -s [rückgeb. aus ↑taumeln]: **1. a)** *Schwindel[gefühl], Benommenheit, Gefühl des Taumelns, Schwankens:* ein [leichter] T. befiel, überkam, ergriff, erfaßte ihn; ich bin noch wie im T. *(noch ganz benommen);* **b)** *rauschhafter Gemütszustand, innere Erregung, Begeisterung, Überschwang, Rausch* (2): ein T. packte die Männer; ein T. der Begeisterung, Leidenschaft, Freude ergriff die Menschen; im [wilden] T. der Lust; er geriet in einen

[wahren] T. des Entzückens, des Glücks; der Krieg, der die Menschen in diesen T. versetzt hatte (Kirst, 08/15, 803). **2.** (selten) *das Taumeln, das Schwanken;* **taumelig,** (auch:) **taumlig** ['taum(ə)lɪç] ⟨Adj.⟩: **1. a)** ⟨nicht adv.⟩ *von einem Taumel* (1 a) *ergriffen, benommen:* ... ließ den taumeligen Schädel mit geschlossenen Augen an der Bohlenwand ruhen (Th. Mann, Zauberberg 673); mir ist, wird ganz t.; **b)** ⟨nicht adv.⟩ *von einem Taumel* (1 b) *erfaßt:* ich wurde ganz t. vor Glück. **2.** *taumelnd, schwankend:* in -em Flug überquerte der Falter die Wiese; t. gehen; **Taumellolch,** der; -[e]s, -e: *hoch wachsendes, zu den Lolchen gehörendes Gras, dessen Früchte giftig sind;* **taumeln** ['taumḷn] ⟨sw. V.⟩ [mhd. tūmeln, ahd. tūmilōn, Iterativbildung zu mhd. tūmen, ahd. tūmōn = schwanken]: **a)** *[auf unsicheren Beinen stehend] wie benommen hin u. her schwanken, wanken [u. zu fallen drohen]* ⟨ist/hat⟩: vor Müdigkeit, Schwäche t.; das Flugzeug begann zu t.; Ü er war erfüllt von taumelnder (geh.; *rauschhafter*) Glückseligkeit; **b)** *taumelnd [irgendwohin] gehen, fallen, fliegen o. ä.* ⟨ist⟩: er taumelte gegen den Eisenzaun (Gaiser, Schlußball 199); Schneeflocken taumelten vom Himmel (Kirst, 08/15, 537); **taumlig:** ↑taumelig.
taupe [to:p] ⟨indekl. Adj.; o. Steig.; nicht adv.⟩ [zu frz. taupe < lat. talpa = Maulwurf]: *maulwurfgrau.*
Tausch [tauʃ], der; -[e]s, -e ⟨Pl. selten⟩ [rückgeb. aus ↑tauschen]: *Vorgang des Tauschens; Tauschgeschäft:* ein guter, schlechter T.; einen T. machen, vereinbaren; etw. durch T. erwerben; etw. zum T. anbieten; etw. [für etw.] in T. geben, nehmen *(etw. als Tauschobjekt [für etw.] weggeben, erhalten);* etw. im T. für etw. erhalten.
tausch-, Tausch-: ~**anzeige,** die: *[Zeitungs]anzeige, in der etw. zum Tausch angeboten wird;* ~**geschäft,** das: *Geschäft, das darin besteht, daß etw. gegen etw. anderes getauscht wird;* ~**gesellschaft,** die (Soziol.): *Gesellschaft mit einer Tauschwirtschaft;* ~**handel,** der: **1.** svw. ↑~geschäft. **2.** ⟨o. Pl.⟩ (Wirtsch.) *im Tausch von Waren bestehender Handel; Baratthandel:* T. treiben; ~**objekt,** das: *etw., was getauscht wird:* Zigaretten waren ein begehrtes T.; ~**partner,** der: *Partner bei einem Tauschgeschäft;* ~**verfahren,** das: vgl. ~weg; etw. im T. erwerben; ~**verkehr,** der: vgl. ~handel (2): es entwickelte sich ein reger T.; ~**vertrag,** der: *Kaufvertrag;* vgl. ~objekt; ~**weg,** der ⟨o. Pl.⟩: *im Tauschen bestehende Art u. Weise, etw. zu erwerben:* etw. auf dem -e erwerben; ~**weise** ⟨Adv.⟩ (selten): *im Tausch für etw. anderes:* jmdm. etw. nur t. überlassen; ~**wert,** der (Wirtsch.): *Wert, den eine Sache als Tauschobjekt besitzt;* ~**wirtschaft,** die (Wirtsch.): vgl. ~handel (2).
tauschen ['tauʃn] ⟨sw. V.; hat⟩ [mhd. tūschen = (be)lügen, anführen, Nebenf. von: tiuschen (↑täuschen), eigtl. = in betrügerischer Absicht aufschwatzen]: **a)** *jmdm., etw. jmdm. überlassen u. dafür als Gegenleistung jmdn., etw. anderes von ihm erhalten:* Waren, Briefmarken, Münzen t.; sie tauschten die Pferde, Partner; er tauschte seine Wohnung gegen eine größere; tausche Fernseher gegen Klappbett; wir tauschten die Zimmer / hat das Zimmer mit ihm getauscht; ⟨auch o. Akk.-Obj.:⟩ wollen wir t. *(einen Tausch machen)?;* Ü wir tauschten Blicke *(sahen sich gegenseitig kurz an u. in eine Weise an, die aus einer bestimmte Gemütshaltung [z. B. Verliebtheit, Schadenfreude, Ablehnung] entstand);* ich tauschte einen schnellen Blick mit ihm; sie tauschten Zärtlichkeiten *(liebkosten sich);* wir tauschten einen Händedruck *(drückten uns die Hände);* wir tauschten einen Gruß *(grüßten uns);* **b)** *mit jmdm. im Hinblick auf etw. einen [Aus]tausch vornehmen:* sie tauschten mit den Plätzen, Rollen, Partnern; **c)** *jmdn. [für eine bestimmte Zeit, zu einer bestimmten Zeit] an seine Stelle treten lassen, sich vertreten lassen u. dafür seinerseits [zu einer anderen Zeit] an die Stelle des anderen treten, den anderen vertreten:* die Nachtschwester hat mit einer Kollegin getauscht; R ich möchte mit niemandem t. *(ich fühle mich in meiner Lage völlig wohl);* ich möchte nicht, ich möchte nicht mit ihm t. *(möchte nicht in seiner Lage sein, wäre gern in seiner Lage);* **täuschen** ['tɔyʃn] ⟨sw. V.; hat⟩ /vgl. täuschend/ [mhd. tiuschen]: **1. a)** *irreführen; veranlassen, etw. zu glauben, anzunehmen o. ä., was nicht wahr ist;* jmdn. absichtlich einen falschen Eindruck vermitteln: jmdn. mit einer Behauptung, durch ein Verhalten t.; laß dich [von ihm] nicht t.; ich sehe mich in meinen Erwartungen getäuscht *(meine Erwartungen haben sich nicht erfüllt);* der Schüler hat versucht zu t. *(wollte unerlaubterweise*

abschreiben o.ä.); wir dürfen uns nicht über den Ernst der Lage t.; man sollte sich nicht darüber t., daß es jeden Moment zu spät sein kann; Ü der Schein täuscht uns oft *(trügt oft);* er hat sich durch das Make-up t. lassen; wenn mich mein Gedächtnis nicht täuscht ... *(wenn ich mich richtig erinnere ...);* wenn mich nicht alles täuscht ... *(wenn ich mich nicht gründlich irre ...);* meine Ahnung hat mich nicht getäuscht *(war richtig);* **b)** *einen falschen Eindruck entstehen lassen:* das Neonlicht täuscht; man hat den Eindruck, das Haus sei sehr hoch, aber ich glaube, das täuscht [nur]; **c)** (bes. Sport) *einen Gegner zu einer bestimmten Reaktion, Bewegung verleiten, die man dann zum eigenen Vorteil ausnutzen kann:* er täuschte geschickt und schob den Ball am Torwart vorbei ins Netz. **2.** ⟨t. + sich⟩ *sich irren:* ich habe mich leider getäuscht; wenn ich mich nicht täusche, hat es eben geklingelt; ich meine ihn erkannt zu haben, aber ich kann mich auch t.; in dieser Annahme täuschst du dich; in dieser Hoffnung täuscht er sich *(diese seine Hoffnung wird sich nicht erfüllen);* ich habe mich in ihm getäuscht; ich habe mich im Datum getäuscht; **täuschend** ⟨Adj.⟩: *eine Verwechslung (mit etw. sehr Ähnlichem) nahelegend; zum Verwechseln:* eine -e Ähnlichkeit, Nachahmung; sie sind sich t. ähnlich; **Täuscher,** der; -s, -: *jmd., der andere täuscht, irreführt;* **Tausche-rei** [tɑɔʃəˈraɪ], die; -, -en (ugs.): *[dauerndes] Tauschen;* **Täuscherei** [tɔɪʃəˈraɪ], die; -, -en (ugs. abwertend): *[dauerndes] Täuschen* (1 a, c).

Tauschierarbeit, die; -, -en (Kunsthandwerk): **a)** *durch Tauschieren geschaffene Verzierung;* **b)** *durch Tauschierarbeiten* (a) *verzierter Gegenstand;* **tauschieren** [tɑɔˈʃiːrən] ⟨sw. V.; hat⟩ [zu mfrz. tauchie < älter ital. tausia < arab. taušīya = Verzierung] (Kunsthandwerk): **a)** *mit Einlegearbeiten aus edlerem Metall, bes. Gold od. Silber, versehen:* eine tauschierte Rüstung; **b)** *durch Tauschieren* (a) *entstehen lassen, irgendwo anbringen:* ein Ornament [in einen Gegenstand] t.; ⟨Abl.:⟩ **Tauschierer,** der; -s, - (Kunsthandwerk): *jmd., der ein Gegenstände tauschieren versteht;* **Tauschierung,** die; -, -en: **a)** ⟨o. Pl.⟩ *das Tauschieren, Kunst des Tauschierens;* **b)** *Tauschierarbeit* (a).

Täuschung, die; -, -en: **1.** *das Täuschen* (1 a, d): eine plumpe, raffinierte, böswillige, arglistige, versuchte T.; auf eine T. hereinfallen. **2.** *das Sichtäuschen, Getäuschtsein:* einer T. erliegen, unterliegen; gib dich darüber keiner T. *(Illusion* 1) hin *(mach dir, was das betrifft, nichts vor);* er sieht sich der T. hin *(glaubt irrtümlich),* daß wir ihn unterstützen werden; optische T. *(optische Wahrnehmung, die mit der Wirklichkeit nicht übereinstimmt).*

Täuschungs-: ~**absicht,** die: *Absicht, jmdn. zu täuschen;* ~**manöver,** das: *Manöver* (3), *mit dem jmd. getäuscht werden soll;* Finte (1): ein plumpes, geschicktes T.; auf ein T. hereinfallen; ~**versuch,** der: *Versuch, jmdn. zu täuschen.*

tausend [ˈtɑɔznt] ⟨Kardinalz.⟩ [mhd. tūsunt, ahd. dūsunt] (mit Ziffern: 1 000): a) t. Personen, Mann; ein paar t. Zuschauer; einige t. Mark; t. und aber t. Ameisen; ich wette t. zu/gegen eins (ugs.; *ich bin ganz sicher),* daß ...; **b)** (ugs. emotional) *unübersehbar viele, sehr viele, ungezählte ...:* t. Ausreden, Wünsche haben; ich muß noch t. Sachen erledigen; t. Ängste ausstehen (*sehr große Angst haben);* Grußformeln in Briefen: t. Grüße; t. Küsse; Dankesformel: t. Dank; vgl. hundert; ¹**Tausend** [-], die; -, -en: *Zahl 1 000;* vgl. ²Hundert; ²**Tausend** [-], das; -s, -e u. -: **1.** ⟨nicht in Verbindung mit Kardinalzahlen; Pl.: -⟩ *Einheit von tausend gleichartigen Dingen, Lebewesen, von tausend Stück:* ein volles, halbes T.; das erste bis fünfte T. der Auflage; eine T. Zigarren; eine Packung mit einem T. Büroklammern; vom T. *(Promille:* Abk.: v. T.; Zeichen: ‰); Abk.: Tsd. **2.** ⟨Pl.⟩ *eine unbestimmte große Anzahl:* einige T./-e standen vor den Fabriktoren; -e Zuschauer waren begeistert; -e von Mark; die Kosten gehen in die -e (ugs.; *betragen mehrere tausend Mark);* die Tiere starben zu -en; vgl. ¹Hundert; ³**Tausend** [-] nur in der Verbindung **ei der T.** (veraltend; † ¹Daus; vgl. auch potztausend).

tausend-, Tausend- (in vielen Zus. oft zur Bez. einer großen Anzahl, Vielfalt, Vielseitigkeit o. ä.): ~**blatt,** das: *eine Wasserpflanze mit zerteilten Blättern, die als Aquarienpflanze beliebt ist;* = ~**ein** ⟨Kardinalz.⟩ (mit Ziffern: 1 001): vgl. ¹ein (I); vgl. ~**eins,** ~**undein;** ~**eins** ⟨Kardinalz.⟩ (mit Ziffern: 1 001): vgl. ¹eins (I); vgl. ~eins, ~undeins; ~**fältig** ⟨Adj.; o. Steig.⟩ (veraltet): svw. † tausendfach; ~**fuß,** der (veraltet): vgl. ↑~füßer; ~**füßer,** der [LÜ von lat. mīllepeda

< griech. chiliópoús]: *(zu den Gliederfüßern gehörendes) kleines, längliches Tier mit einem in viele Segmente gegliederten Körper u. sehr vielen Beinen,* ~**güldenkraut** (selten), ~**güldenkraut,** das [eigtl. spätmhd. fälschliche LÜ des lat. Pflanzennamens centaurium (= Kraut des Zentauren), der als aus lat. centum = hundert u. aurum = Gold zusammengesetzt verstanden wurde]: *Pflanze mit vierkantigem Stengel, kleinen, länglichen, grundständigen, in einer Rosette angeordneten Blättern u. kleinen, in einer Doldenrispe stehenden hellroten Blüten, die auch als Heilpflanze verwendet wird;* ~**jahrfeier,** die (mit Ziffern: 1000-Jahr-Feier): vgl. Hundertjahrfeier; ≈**jährig** ⟨Adj.; o. Steig.; nicht adv.⟩ (mit Ziffern: 1000jährig): vgl. hundertjährig; ≈**köpfig** ⟨Adj.; o. Steig.; nicht adv.⟩: *aus einer sehr großen Anzahl von Personen bestehend:* eine -e Menschenmenge; ≈**künstler,** der (ugs. scherzh.): *jmd., der vielseitig begabt ist, bes. jmd., der handwerklich sehr geschickt u. vielseitig ist; Alleskönner:* er ist ein [wahrer] T.; ≈**mal** ⟨Wiederholungsz., Adv.⟩: **a)** vgl. achtmal; **b)** (emotional; in bezug auf eine Menge, Anzahl) *sie weiß t. (sehr viel)* mehr als er; das habe ich ihm schon t. *(sehr oft, immer wieder)* gesagt; ich bitte tausendmal um Entschuldigung; ≈**malig** ⟨Adj.; o. Steig.; nur attr.⟩ (mit Ziffern: 1 000malig): vgl. achtmalig; ~**markschein,** der (mit Ziffern: 1 000-Mark-Schein); ≈**prozentig** ⟨Adj.; o. Steig.⟩ [Verstärkung zu † hundertprozentig] (ugs.): vgl. hundertfünfzigprozentig; ≈**sackerment!** ⟨Interj.⟩ (veraltet): svw. † sapperlot!; ≈**sasa,** ≈**sassa** [-sasa], der; -s, -[s] [eigtl. Substantivierung der verstärkten Interjektion †sa!] (emotional): **1.** *vielseitig begabter, interessierter Mensch, den man mit Bewunderung betrachtet; Tausendkünstler.* **2.** (veraltend) svw. †Schwerenöter; ≈**schön,** das; -s, -e, ≈**schönchen** [...çən], das; -s, - [eigtl. = über alle Maßen schöne Blume]: svw. †Maßliebchen; ≈**seitig** ⟨Adj.; o. Steig.; nicht adv.⟩ (mit Ziffern: 1 000seitig): mit tausend Seiten; ≈**stimmig** ⟨Adj.; o. Steig.; nicht adv.⟩: *mit tausend* (b) *Stimmen [gerufen, gesungen o.ä.]:* ein -er Jubelruf; ≈**undein** ⟨Kardinalz.⟩ (mit Ziffern: 1 001): svw. †~ein; ≈**undeins** ⟨Kardinalz.⟩ (mit Ziffern 1 001): svw. †~eins. Vgl. auch acht-, Acht-.

Tausender [ˈtɑɔzndɐ], der; -s, -: **1.** (ugs.) *Tausendmarkschein:* einen T. wechseln; das kostet einen T. *(tausend Mark).* **2.** (Math.) vgl. Hunderter (2). **3.** vgl. Achttausender; **tausenderlei** ⟨Gattungsz.; indekl.⟩ (ugs.): vgl. hunderterlei; **Tausenderstelle,** die; -, -n (Math.): vgl. Hunderterstelle; **tausendfach** ⟨Vervielfältigungsz.⟩ (mit Ziffern: 1 000fach) [†-fach]: **a)** vgl. achtfach; **b)** (ugs.) *(in bezug auf ein Tun o.ä.) nicht nur einmal od. einige Male od. auf eine Art, sondern durch sehr viele Male, auf mehrfache Art u. Weise [vorgenommen]:* eine t. bewährte Methode; ⟨subst.:⟩ **Tausendfache,** das; -n (mit Ziffern: 1 000fache): vgl. Achtfache; **tausendst...** [ˈtɑɔznts...] ⟨Ordinalz.⟩ (zu †tausend) (mit Ziffern: 1 000.): vgl. sechst...; **tausendstel** [ˈtɑɔzntstl] ⟨Bruchz.⟩ (mit Ziffern: 1̄0̄0̄0̄): vgl. achtel; ¹**Tausendstel** [-], das, schweiz. meist: der; -s, -: vgl. Achtel (a); ²**Tausendstel** [-], die; - (ugs.): kurz für †Tausendstelsekunde: Blende 4 bei einer T.; **Tausendstelsekunde,** die; -, -n: mit einer T. fotografieren; **tausendstens** [ˈtɑɔzntstəns] ⟨Adv.⟩ (mit Ziffern: 1 000.): vgl. achtens.

Tautazismus [tɑɔtaˈtsɪsmʊs], der; -, ...men [zu griech. tautó, †tauto-, Tauto-] (Rhet., Stilk.): *Häufung gleichklingender [Anfangs]laute in aufeinanderfolgenden Wörtern;* **tauto-,** **Tauto-** [tɑɔto-; griech. tautó, zusgez. aus tò autó = dasselbe; zu: autós, †-auto-, Auto-] ⟨Best. in Zus. mit der Bed.⟩: *dasselbe, das gleiche* (z. B. Tautologie, tautologisch); **Tautologie,** die; -, -n [...i:ən; lat. tautologia < griech. tautología] (Rhet., Stilk.): **a)** *Fügung, die einen Sachverhalt doppelt wiedergibt* (z. B. weißer Schimmel; nackt und bloß); **b)** (seltener) svw. †Pleonasmus; **tautologisch** ⟨Adj.; o. Steig.⟩ (Rhet., Stilk.): *eine Tautologie darstellend; durch eine Tautologie ausgedrückt:* dieser Satz ist t.; **tautomer** [...ˈmeːɐ] ⟨Adj.; o. Steig.; nicht adv.⟩ [zu griech. méros = (An)teil] (Chemie): *durch Tautomerie gekennzeichnet;* ⟨Abl.:⟩ **Tautomerie** [...meˈriː], die; - (Chemie): *(bei bestimmten organischen Verbindungen auftretende) Eigenschaft, in zwei verschiedenen, insbesondere im Gleichgewicht zueinander stehenden molekularen Strukturen mit verschiedenen chem. u. physik. Eigenschaften zu existieren.*

Taverne [taˈvɛrnə], die; -, -n [ital. taverna < lat. taberna]: *italienisches Wirtshaus, Schenke.*

tax-, Tax-: ~**amt,** das: *Amt, das taxiert u. Preise, Werte*

festsetzt; ~**frei** ⟨Adj.; o. Steig.⟩: vgl. gebührenfrei; ~**gebühr,** die: svw. ↑Taxe (1); ~**grenze,** die (schweiz.): svw. ↑Zahlgrenze; ~**kurs,** der (Börsenw.): *geschätzter Kurs eines Wertpapiers;* ~**preis,** der: vgl. Taxwert; ~**wert,** der: *Schätzwert.* **Taxa:** Pl. von ↑Taxon.
Taxameter [taxa-], das od. der; -s, - [1: aus mlat. taxa (↑Taxe) u. ↑-meter]: **1.** svw. ↑Fahrpreisanzeiger. **2.** (veraltet) svw. ↑Taxi; ⟨Zus.:⟩ **Taxameteruhr,** die: svw. ↑Taxameter (1); **Taxation** [taksa'tsjo:n], die; -, -en [lat. taxātio] (Wirtsch.): *das Taxieren* (1 b); **Taxator** [ta'ksa:tɔr, auch: ...to:ɐ], der; -s, ...ksa'to:rən; mlat. taxator] (Wirtsch.): *als Schätzer tätiger Sachverständiger; Schätzer.*
Taxbaum ['taks-], der; -[e]s, ...bäume (selten): *Taxus.*
Taxe ['taksə], die; -, -n [spätmhd. tax(a) < mlat. taxa = Schätzpreis; Steuer, zu lat. taxāre, ↑taxieren]: **1.** *Gebühr, [amtlich] festgesetzter Preis.* **2.** *[durch einen Taxator] geschätzter, ermittelter Preis, Wert;* Taxpreis. **3.** svw. ↑Taxi.
Taxem [ta'kse:m], das; -s, -e [engl.-amerik. taxeme, zu griech. táxis, ↑ ↑Taxis] (Sprachw.): *grammatisches Merkmal, das allein od. mit anderen Taxemen Tagmeme bildet.*
taxen ['taksn] ⟨sw. V.; hat⟩: svw. ↑taxieren (1).
Taxen: Pl. von ↑ ²Taxis; **Taxes** ['ta:ɡ: griech. táxis], das, schweiz. auch: der; -s, -s [frz. taxi, gek. aus: taximètre, unter Einfluß von: taxe = Gebühr, zu griech. táxis (frz. in Zus. taxi-, ↑ ¹Taxis) u. frz. -mètre = ↑-meter (1)]: *(von einem Berufsfahrer gelenktes) Auto, mit dem man sich gegen ein Entgelt (bes. innerhalb einer Stadt, über eine kürzere Strecke) befördern lassen kann:* ein T. rufen, bestellen, nehmen; T. fahren (1. *als Taxifahrer fahren, tätig sein.* 2. *als Fahrgast mit einem Taxi fahren).*
Taxi-: ~**chauffeur,** der (veraltend): svw. ↑~fahrer; ~**fahrer,** der: *jmd., der beruflich mit einem Taxi Personen befördert;* ~**fahrerin,** die: w. Form zu ↑~fahrer; ~**fahrt,** die: *Fahrt mit einem Taxi;* ~**girl,** das [amerik. taxi-girl, eigtl. = Frau, die wie ein Taxi gemietet wird]: *in einer Tanzbar o. ä. angestellte Tanzpartnerin, die für jeden Tanz von ihrem Partner bezahlt wird;* ~**rufsäule,** die: *Rufsäule, über die man ein Taxi rufen kann;* ~**stand,** der: *Platz, an dem Taxifahrer mit ihren Taxis stehen;* ~**unternehmen,** das; ~**unternehmer,** der; ~**zentrale,** die: *Zentrale eines Taxiunternehmens, von der aus die einzelnen Wagen eingesetzt werden.*
Taxidermie [taksidɛr'mi:], die; - [zu griech. táxis (↑ ¹Taxis) u. dérma = Haut, Fell] (Fachspr.): *Präparation von Tieren;* **Taxidermist** [...dɛr'mɪst], der; -en, -en (Fachspr.): *jmd., der Tiere präpariert* (1 a); **Taxie** [ta'ksi:], die; -, -n [...i:ən; vgl. frz. taxie] (Biol.): svw. ↑ ²Taxis.
taxierbar [ta'ksi:ɐ̯ba:ɐ̯] ⟨Adj.; o. Steig.; nicht adv.⟩: *sich taxieren lassend;* **taxieren** [ta'ksi:rən] ⟨sw. V.; hat⟩ [frz. taxer < lat. taxāre = prüfend betasten, (ab)schätzen]: **1. a)** (ugs.) *schätzen* (1 a): den Wert, die Größe, die Länge von etw. t.; er hat die Entfernung auf 200 Meter, zu kurz, falsch taxiert; ich taxiere, die Kleine ist noch keine 16; ich taxiere ihn *(sein Alter)* auf etwa 45; **b)** *(als Sachverständiger) den [Zeit-, Markt]wert von etw. ermitteln, bestimmen; schätzen* (1 b): ein Grundstück, ein Haus, einen Gebrauchtwagen, eine Münzsammlung t.; seinen Schmuck t. lassen; der Sachverständige hat das Gemälde [auf 7000 Mark] taxiert. **2.** (ugs.) *prüfend, kritisch betrachten, um sich ein Urteil zu bilden:* mit Kennerblick taxierte er sie, ihre Figur. **3.** (bildungsspr.) *einschätzen:* eine Entwicklung falsch t.; er hat die Situation richtig taxiert; ⟨Abl.:⟩ **Taxierer,** der; -s, - (selten): *Taxator;* **Taxierung,** die; -, -en.
¹**Taxis** ['taksɪs], die; -, Taxes ['taxe:s: griech. táxis = (An)ordnen, zu: táttein = ordnen, regeln] (Med.): *Reposition eines Knochen- od. Eingeweidebruchs;* ²**Taxis** [-], die; -, Taxen (Biol.): *durch einen äußeren Reiz ausgelöste Bewegung (eines Organismus); Taxie.*
³**Taxis:** Pl. von ↑ ¹Taxi; **Taxiway** ['tæksɪweɪ], der; -[s], -s [engl.-amerik. taxiway, zu: to taxi = rollen u. way = Weg]: *Piste, die zur od. von der Start- u. -Lande-Bahn führt.*
Taxler [takslɐ], der; -s, - (österr. ugs.): *Taxifahrer.*
Taxon [taksɔn], das; -s, Taxa od. táxis (↑ ¹Taxis) (Biol.): *Gruppe von Lebewesen (z. B. Stamm, Art) als Einheit innerhalb der biologischen Systematik;* **Taxonomie** [taksono'mi:], die; - [zu griech. táxis (↑ ¹Taxis) u. nómos = Gesetz]: **1.** (Bot., Zool.) *Zweig der Systematik, der sich mit dem praktischen Vorgehen bei der Klassifizierung der Lebewesen in systematische Kategorien befaßt.* **2.** (Sprachw.) *Richtung der strukturalistischen Sprachwissenschaft, die den Aufbau des Sprachsystems auf dem Wege*

der Segmentierung u. der Klassifikation sprachlicher Einheiten zu beschreiben sucht; **taxonomisch** [takso'no:mɪʃ] ⟨Adj.; o. Steig.⟩: *die Taxonomie* (1, 2) *betreffend.*
Taxus ['taksʊs], der; -, - [lat. taxus]: svw. ↑Eibe; ⟨Zus.:⟩ **Taxushecke,** die.
Taylorismus [telo'rɪsmʊs], der; -, **Taylorsystem** ['teɪlə-], das; -s [engl. taylor system, nach dem amerik. Ingenieur F. W. Taylor (1856–1915)]: *System der wissenschaftlichen Betriebsführung mit dem Ziel, einen möglichst wirtschaftlichen Betriebsablauf zu erzielen.*
Tazette [ta'tsɛtə], die; -, -n [ital. tazzetta, eigtl. = Vkl. von: tazza = Tasse, nach der Form der Blüten]: *in Südeuropa heimische, meist weiß blühende Narzisse.*
Tazelwurm: ↑Tatzelwurm.
Tb [te:'be:], **Tbc** [te:be:'tse:], die; -: kurz für ↑Tuberkulose; ⟨Zus.:⟩ **Tbc-krank** [...'tse:-], **Tb-krank** [te:'be:-] ⟨Adj.; o. Steig.; nicht adv.⟩: *an Tuberkulose leidend;* ⟨subst.:⟩ **Tbc-Kranke, Tb-Kranke,** der u. die.
Tea [ti:], der, auch: das; -s -s [engl.-amerik. tea, eigtl. = Tee] (Jargon): svw. ↑Haschisch: T. rauchen.
Teach-in [ti:tʃ'ʔɪn] das; -[s], -s [amerik. teach-in, zu engl.: to teach = lehren, geb. nach Go-in u. a.] (Jargon): *(bes. an Hochschulen) [demonstrative] Zusammenkunft zu einer politischen Diskussion, bei der Mißstände aufgedeckt, bewußtgemacht werden sollen.*
Teak [ti:k], das, -s [engl. teak < port. teca < Malayalam (Eingeborenenspr. des südwestl. Indien) tekka]: kurz für ↑Teakholz; ⟨Zus.:⟩ **Teakbaum,** der: *in den Tropen wachsender hoher Baum, dessen hartes, gelb bis dunkel goldbraunes Holz vielseitig zu verwenden ist;* ⟨Abl.:⟩ **teaken** ['ti:kn] ⟨Adj.; o. Steig.; nur attr.⟩ (selten): *aus Teakholz;* **Teakholz,** das; -es, -hölzer: *Holz des Teakbaums.*
Team [ti:m], das; -s, -s [engl. team < aengl. tēam = Familie; Gespann, verw. mit ↑Zaum]: **1.** *Gruppe von Personen, die mit der Bewältigung einer gemeinsamen Aufgabe beschäftigt ist:* ein T. von Fachleuten; an diesem Projekt arbeitet ein T. von Forschern; in einem T. arbeiten; zu einem T. gehören. **2.** *Mannschaft* (1): er spielt in unserem T.
Team-: ~**arbeit,** die ⟨o. Pl.⟩: svw. ↑~work; ~**chef,** der (Jargon): *verantwortlicher Leiter eines Teams* (2); ~**geist,** der ⟨o. Pl.⟩: svw. ↑Mannschaftsgeist; ~**manager,** der: vgl. ~chef. **2.** *Trainer [einer Fußballmannschaft];* ~**work** [-wɔːk], das; -s [engl. teamwork]: *Gemeinschaftsarbeit* (a).
Teamer ['ti:mɐ], der; -s, - [amerik. team(st)er, zu: to team = ein Team führen] (Jargon): *jmd., der eine [gewerkschaftliche] Schulung durchführt;* ⟨Zus.:⟩ **Teamergruppe,** die (Jargon): *[gewerkschaftlicher] Schulungslehrgang;* **Teamster** ['ti:mstɐ], der; -s, - [engl. teamster, zu: to team = einen Lastzug fahren): engl. Bez. für *Lastkraftwagenfahrer.*
Tea-Room ['ti:ruːm], der; -s, -s [engl. tearoom, aus: tea = Tee u. room = Raum]: **1.** *kleines (nur tagsüber geöffnetes) Lokal, das in erster Linie Tee u. einen kleinen Imbiß anbietet; Teestube.* **2.** (schweiz.) *alkoholfreies (b) Café.*
Technetium [tɛç'ne:tsjʊm], das; -s [zu griech. technētós = künstlich gemacht, zu: téchnē (↑Technik]: *radioaktives, silbergraues Schwermetall, das nur künstlich herstellbar ist (chemischer Grundstoff);* Zeichen: Tc; **Technicolor** ⓦ [tɛçniko'loːɐ̯], das; -s [amerik. Technicolor, zu: technical = technisch u. color = Farbe, ↑Color] (Film früher): *Verfahren zum Entwickeln eines Farbfilms, bei dem drei Schwarzweißfilme mittels einzeln eingefärbt u. anschließend auf einen einzigen Streifen umgedruckt wurden;* ⟨Zus.:⟩ **Technicolorverfahren,** das; **technifizieren** [tɛçnifi'tsi:rən] ⟨sw. V.; ⟨Abl.:⟩ **Technifizierung,** die; -, -en; **Technik** ['tɛçnɪk], die; -, -en [frz. technique, eigtl. = Gesamtheit aller Kunstregeln, subst. Adj. technique = handwerklich, kunstfertig, zu griech. technikós, zu: téchnē = Handwerk, Kunst-(werk, -fertigkeit)]: **1.** ⟨o. Pl.⟩ *alle Maßnahmen, Einrichtungen u. Verfahren, die dazu dienen, die Erkenntnisse der Naturwissenschaften für den Menschen praktisch nutzbar zu machen; die moderne T.; die T. der Neuzeit, der Antike; das ist im Wunder der T.; Segen und Fluch der T.; das Reich, die Welt der T.; auf dem neuesten Stand der T. sein; im Zeitalter der T. leben.* **2.** *besondere, in bestimmter Weise festgelegte Art, Methode des Vorgehens, der Ausführung von etw.:* handwerkliche, künstlerische -en; die T. des Eislaufs, des Speerwerfens; eine virtuose, brillante, saubere T. des Pianisten erregte Bewunderung; eine ausgefeilte T. anwenden; eine bestimmte T. erlernen, beherrschen;

er bediente sich verschiedener -en. **3.** ⟨o. Pl.⟩ *maschinelle u. technische Ausrüstung, Einrichtung für die Produktion:* die Lehrwerkstatt ist mit modernster T. ausgestattet. **4.** ⟨o. Pl.⟩ *technische Beschaffenheit eines Geräts, einer Maschine o. ä.:* er kennt sich mit der T. dieser Apparatur aus, ist mit der T. der Maschine vertraut; einen Lehrling in die T. des Webstuhls einführen. **5.** ⟨o. Pl.⟩ *mit der technischen Einrichtung beschäftigte Personen; Stab von Technikern:* wir haben Ihren Schallplattenwunsch an unsere T. weitergegeben. **6.** (österr.) svw. technische Hochschule; **Technika, Techniken;** Pl. von ↑Technikum; **Tęchniker,** der; -s, -: **1.** *Fachmann auf dem Gebiet der Technik.* **2.** *jmd., der die Technik (2) auf einem bestimmten Gebiet gut beherrscht:* routinierte T.; dieser Schachspieler ist ein vollendeter T.; die Athleten müssen auch gute T. sein; **Tęchnikerin,** die; -, -nen: w. Form zu ↑Techniker; **Technikum** ['tεçnikʊm], das; -s, ...ka, auch: ...ken: *technische Fachschule; Ingenieurfachschule;* **technisch** ⟨Adj.; o. Steig.⟩ [frz. technique, ↑Technik]: **1.** ⟨nicht präd.⟩ *die Technik (1) betreffend, zu ihr gehörend; auf dem Gebiet der Technik (1), auf ihr beruhend, ihr eigentümlich:* -e Berufe, Kenntnisse; -e Hochschulen; sich dem -en Fortschritt entgegenstellen. **2.** *die Technik (2) betreffend; -es Können; -e Kniffe, Kunstgriffe anwenden;* er ist t. begabt; die Übung wurde t. einwandfrei ausgeführt; die Premiere mußte aus -en *(die Planung, Organisation betreffenden)* Gründen verschoben werden; **-technisch** [-tεçnɪʃ] ⟨Suffixoid⟩: *(das im ersten Bestandteil Genannte) betreffend:* erziehungstechnische Probleme; verwaltungstechnische Mängel; lerntechnische Schwierigkeiten; **technisieren** [tεçni'zi:rən] ⟨sw. V.; hat⟩ *mit technischen Geräten ausrüsten, technische Mittel einsetzen* ⟨oft im 2. Part.⟩: technisierte *(von der Technik beherrschte, geprägte)* Produktionsformen; die technisierte Zivilisation; ⟨Abl.:⟩ **Technisierung,** die; -, -en; **Technizismus** [...'tsɪsmʊs], der; -, ...men: **1.** *technischer Fachausdruck, technische Ausdrucksweise.* **2.** ⟨o. Pl.⟩ *weltanschauliche Auffassung, die den Wert der Technik verabsolutiert u. den technischen Fortschritt als Grundlage u. Voraussetzung jedes menschlichen Fortschritts betrachtet;* **Technokrat** [tεçno-'kra:t], der; -en, -en [engl.-amerik. technocrat]: **1.** *Vertreter, Anhänger der Technokratie.* **2.** *jmd., der auf technokratische (2) Weise handelt, entscheidet;* **Technokratie** [...kra'ti:], die; - [engl.-amerik. technocracy, aus: techno- = technisch, Technik- u. -cracy = -herrschaft, zu griech. krateĩn = herrschen]: *Form der Beherrschung der Produktions- u. anderer Abläufe mit Hilfe der Technik u. Verwaltung, wobei die rationale, funktionale u. effektive Planung u. Durchführung aller gesellschaftlichen Ziele vorherrscht* [u. *soziale od. persönliche Aspekte unberücksichtigt bleiben]*; **technokratisch** [...'kra:tɪʃ] ⟨Adj.; o. Steig.⟩ [engl.-amerik. technocratic]: **1.** *die Technokratie betreffend.* **2.** (abwertend) *allein von Gesichtspunkten der Technik u. Verwaltung bestimmt u. auf das Funktionieren gerichtet, ohne auf Individuelles zu achten, Rücksicht zu nehmen;* **Technologe,** der; -n, -n [↑-loge]: *Fachmann, Wissenschaftler auf dem Gebiet der Technologie;* **Technologie,** die; -, -n [...i:ən; spätgriech. technología = einer Kunst gemäße Abhandlung]: **1.** *Wissenschaft von der Umwandlung von Roh- u. Werkstoffen in fertige Produkte u. Gebrauchsartikel, indem naturwissenschaftliche u. technische Erkenntnisse angewendet werden.* **2.** *Gesamtheit der zur Gewinnung od. Bearbeitung von Stoffen nötigen Prozesse u. Arbeitsgänge; Produktionstechnik:* neue -n einführen. **3.** *Technik (als Wissenschaft); technisches Wissen; Gesamtheit der technischen Kenntnisse, Fähigkeiten u. Möglichkeiten:* die Ausarbeitung neuer -n im Bergbau; **Technologietransfer,** der (Fachspr.): *Weitergabe von wissenschaftlichen u. technischen Kenntnissen u. Verfahren;* **technologisch** ⟨Adj.; o. Steig.; nicht präd.⟩.

Techtelmechtel [tεçtl'mεçtl], das; -s, - [H. u., viell. aus ital. teco meco = unter vier Augen, eigtl. = (ich) mit dir, (du) mit mir]: svw. ↑Flirt (b): er hat ein T. mit seiner Sekretärin.

Teckel ['tεkl], der; -s, - [niederd.] (Fachspr.): svw. ↑Dackel.

Ted [tεt], der; -[s], -s: kurz für ↑Teddy-Boy; **Teddy** ['tεdi], der; -s, -s [Kosef. des engl. m. Vorn. Theodore; nach dem Spitznamen des amerik. Präsidenten Theodore Roosevelt (1858–1919)]: kurz für ↑Teddybär.

Tęddy-: ~**bär,** der: *in Form u. Aussehen einem* ¹Bären *nachgebildetes Stofftier für Kinder;* ~**Boy,** der (mit Bindestrich) *[frz. boy, urspr. = aufsässiger junger Mann, der*

sich nach der Mode der Regierungszeit Edwards VII. (1901–1910) kleidet; Teddy = Kosef. des engl. m. Vorn. Edward]: engl. Bez. für *eine bestimmte Art Halbstarker;* ~**futter,** das: ²Futter *(bes. für Winterkleidung) aus Plüsch mit langem stehendem Flor;* ~**mantel,** der: vgl. ~futter.

Tedeum [te'de:ʊm], das; -s, -s [nach den lat. Anfangsworten des Hymnus „Te deum (laudamus) = Dich, Gott (loben wir)“]: **1.** ⟨o. Pl.⟩ (kath. Kirche) *Hymnus der lateinischen Liturgie.* **2.** (Musik) *als Motette, Kantate od. Oratorium komponierte Bearbeitung des Tedeums* (1).

TEE [te:|e:' |e:], der; -[s], -[s] [Trans-Europ-Express]: *Reisezug in der Art des Intercity-Zuges, der zwischen bedeutenden europäischen Städten verkehrt.*

¹**Tee** [te:], der; -s, (Sorten:) -s [älter: Thee (< niederl. thee) < malai. te(h) < chin. (Dialekt von Amoy) t'e]: **1.** *Teestrauch:* T. anbauen, [an]pflanzen. **2. a)** *getrocknete [u. fermentierte] junge Blätter u. Blattknospen des Teestrauchs:* schwarzer, grüner, chinesischer T.; mit Vanille, Jasminblüten aromatisierter T.; ein Päckchen, eine Dose T. kaufen; **b)** *anregendes, [heiß getrunkenes] Getränk von aus mit gelbbrauner bis dunkelbrauner Farbe aus mit kochendem Wasser übergossenem Tee* (2 a): heißer, starker T.; T. mit Zitrone, mit Rum; der T. muß noch ziehen; T. kochen, bereiten, aufbrühen, eingießen; ich mache uns schnell einen T.; T. trinken; eine Tasse, ein Glas T.; Herr Ober, zwei T. *(Tassen, Gläser Tee)* bitte; ** abwarten und T. trinken* (ugs.): *auf etw. noch nicht gleich reagieren, sondern erst einmal warten, wie es sich weiter entwickelt).* **3. a)** *getrocknete Blätter, Früchte u./od. Blüten von Heilpflanzen;* **b)** *aromatisch, würzig o. ä. schmeckendes Getränk mit heilender od. [schmerz]lindernder Wirkung aus mit kochendem Wasser übergossenem od. in Wasser angesetztem Tee* (3 a): ein T. aus Lindenblüten. **4.** *gesellige Zusammenkunft [am Nachmittag], bei der Tee [u. Gebäck] gereicht wird:* einen T. geben; jmdn. zum T. einladen.

²**Tee** [ti:], das; -s, -s [engl. tee, eigtl. = T; 1: viell. nach der Form; 2: nach der T-förmigen Markierung für die Stelle] (Golf): **1.** *kleiner Stift aus Holz od. Kunststoff, der in den Boden gedrückt wird u. auf den der Ball beim Abschlag* (1 c) *aufgesetzt wird.* **2.** svw. ↑Abschlag (1 c).

tee-, Tee- (¹Tee): ~**bäckerei,** die (österr.): svw. ↑~gebäck; ~**beutel,** der: *kleiner Beutel [aus dünnem, weichem, wasserbeständigem Material] u. in eine portionierte, zum Aufbrühen bestimmte Menge Tee* (2 a, 3 a) *abgepackt ist;* ~**blatt,** das ⟨meist Pl.⟩: *[getrocknetes] Blatt des Teestrauchs;* ~**brett,** das: *kleines Tablett;* ~**büchse,** die, ~**butter,** die (österr.): *Markenbutter;* ~**Ei,** das (mit Bindestrich): *zum Aufbrühen von Tee verwendeter, in Form u. Größe einem Ei ähnlicher, mit vielen feinen Löchern versehener Behälter aus Metall, in den man Teeblätter füllt;* ~**Ernte,** die (mit Bindestrich); ~**farben** ⟨Adj.; o. Steig.⟩: nicht adv.⟩ (selten): *von warmer goldbrauner Farbe;* ~**gebäck,** das: *kleines Gebäck, das man zum Tee ißt;* ~**geschirr,** das; ~**gesellschaft,** die; ~**glas,** das ⟨Pl. -gläser⟩: ¹*Glas von besonderer Form, aus dem man Tee trinkt;* ~**haube,** die: vgl. Kaffeewärmer; ~**haus,** das: vgl. Kaffeehaus; ~**kanne,** die: *dickbauchige, nicht sehr hohe Kanne* (1 a) *in der Tee zubereitet u. serviert wird;* ~**kessel,** der: **1.** *Wasserkessel bes. für die Bereitung von Tee.* **2.** (veraltet) *ungeschickte, dumme Person; Tölpel.* **3.** *Gesellschaftsspiel, bei dem homonyme Wörter (z. B.* ¹*Ball u.* ²*Ball) erraten werden müssen;* ~**küche,** die: *(in Krankenhäusern, Betrieben o. ä. eingerichtete) Küche, in der man Tee, Kaffee, aber auch kleinen Imbiß o. ä. bereiten kann;* ~**lampe,** die ⟨Pl. -er⟩: *kleine Kerze für ein Stövchen* (1); ~**löffel,** der: *(in der Größe zur Tee- od. Kaffeetasse passender) kleinerer Löffel* (1 a), dazu: ~**löffelweise** ⟨Adv.⟩: vgl. löffelweise; ~**maschine,** die: vgl. Kaffeemaschine; ~**mütze,** die: vgl. Kaffeewärmer; ~**plantage,** die; ~**rose,** die: *Rose mit zarten gelben bis gelbrosa Blüten (deren Duft an Tee erinnert);* ~**schale,** die (bes. österr.): svw. ↑~tasse; ~**service,** das: vgl. Kaffeeservice; ~**sieb,** das: vgl. Kaffeesieb; ~**strauch,** der: *(bes. in Südostasien u. Ostafrika beheimateter) Strauch, dessen Blätter geerntet, getrocknet u. als Tee verkauft werden;* ~**stube,** die: svw. ↑Tea-Room; ~**stunde,** die: *gemütliches Beisammensein am [späten] Nachmittag bei einer Tasse Tee;* ~**tasse,** die: *flache, weite Tasse, aus man Tee trinkt;* ~**tisch,** der: vgl. Kaffeetisch; ~**trinker,** der; ~**wagen,** der: svw. ↑Servierwagen; ~**wärmer,** der: vgl. Kaffeewärmer; ~**wasser,** das ⟨o. Pl.⟩: vgl. Kaffeewasser; ~**wurst,** die: *geräucherte feine Mettwurst.*

Teen [ti:n], der; -s, -s ⟨meist Pl.⟩ [engl.-amerik. teen], **Teen-ager** ['ti:neɪdʒə], der; -s, - [engl.-amerik. teen-ager, zu: -teen = -zehn (in: thirteen usw.) u. age = Alter]: *Mädchen – seltener Junge – im Alter zwischen 13 u. 19 Jahren;* **Teenie** ['ti:ni], der; -s, -s [amerik. teenie, teeny, zu: -teen (↑Teen) unter Einfluß von engl. teeny = winzig] (Jargon): *junges Mädchen bis zu 16 Jahren;* **Teeny:** ↑Teenie.

Teer [te:ɐ̯], der; -[e]s, (Arten:) -e [aus dem Niederd. < mniederd. ter(e), eigtl. = der zum Baum Gehörende]: *(durch Schwelen o. ä. organischer Produkte, z. B. Kohle, Holz, Torf gewonnene) zähflüssige, braune bis tiefschwarze, stechend riechende, klebrige Masse:* T. kochen; die Planken, den Schiffsrumpf mit T. bestreichen.

teer-, Teer-: ~**dach,** das: *mit Teerpappe belegtes Dach;* ~**dach-pappe:** ↑~pappe; ~**decke,** die: *Straßenbelag mit Teer als Bindemittel;* ~**farbe,** die ⟨meist Pl.⟩: *aus Teerfarbstoff herge-stellte Farbe;* ~**farbstoff,** der: *aus bestimmten Bestandteilen des Steinkohlenteers hergestellter künstlicher Farbstoff;* vgl. Azofarbstoff; ~**faß,** das; ~**fleck,** der; ~**getränkt** ⟨Adj.; o. Steig.; nicht adv.⟩: -e Dachpappe; ~**haltig** ⟨Adj.; nicht adv.⟩: *Teer enthaltend;* ~**jacke,** die (scherzh.): *Matrose;* ~**öl,** das: *bei der Destillation von Steinkohlenteer gewonne-nes Öl, das zum Konservieren von Holz verwendet wird;* ~**pappe,** die: *teergetränkte Dachpappe;* ~**seife,** die: *teerhalti-ge Seife, die antiseptisch, austrocknend u. den Juckreiz stillend wirkt;* ~**straße,** die: *geteerte Straße.*

teeren ['te:rən] ⟨sw. V.; hat⟩: **1.** *mit Teer [be]streichen, beschmieren:* die Planken, das Tauwerk, den Schiffsrumpf t.; **jmdn. t. und federn* (vgl. federn 3). **2.** *(eine Straße) mit einer Teerdecke versehen;* **teerig** ['te:rɪç] ⟨Adj.; o. Steig.⟩: **1.** ⟨nicht adv.⟩ *Teer enthaltend; mit Teer getränkt:* -es Isolierband. **2.** *dem Teer ähnlich; wie Teer:* -e Masse; **Teerung,** die; -, -en: *das Teeren.*

Tefilla [tefɪ'la:], die; - [hebr. tẹfillah]: *jüdisches Gebet[buch];* **Tefillin** [...'li:n] ⟨Pl.⟩ [hebr. tẹfillin] (jüd. Rel.): *beim jüdi-schen Morgengebet an Kopf u. Arm angelegte Lederriemen mit zwei Kapseln, die bestimmte, auf Pergament geschriebe-ne Bibelstellen enthalten.* Vgl. Phylakterion (2).

Teflon ⒲ ['tɛflɔ:n, auch: tɛf'lo:n], das; -s [Kunstwort]: *Kunststoff, der gegen Hitze u. andere chemische Einwirkun-gen äußerst beständig ist u. bes. zur Herstellung von Dichtun-gen u. zum Beschichten des Inneren von Rohren, Pfannen o. ä. verwendet wird;* ⟨Zus.:⟩ **teflonbeschichtet** ⟨Adj.; o. Steig.; nicht adv.⟩; **Teflonpfanne,** die.

Tefsir [tɛf'si:ɐ̯], der; -s, -s [türk. tefsir < arab. tafsīr]: **1.** ⟨o. Pl.⟩ *Wissenschaft von der Auslegung des Korans.* **2.** *Kommentar zum Koran; Koranauslegung.*

Tegel ['te:gl], der; -s [österr. mundartl. Tegel = Ton < lat. tēgula, ↑Ziegel]: *kalkreiches Gestein aus Ton u. Mergel.*

Teich [taɪç], der; -[e]s, -e [mhd. tīch, aus dem Ostniederd., urspr. identisch mit ↑Deich]: *kleineres stehendes Gewässer; kleiner See:* der T. ist zugefroren; -e für Karpfenzucht anlegen, mit Fischen besetzen; im Herbst ablassen; **der große T.* (ugs. scherzh.; *der Atlantik*): *über den großen T. (nach Amerika) fahren.*

Teich-: ~**frosch,** der: svw. ↑Wasserfrosch; ~**huhn,** das: svw. ↑Ralle; ~**karpfen,** der: svw. ↑Karpfen; ~**kolben,** der: svw. ↑Rohrkolben; ~**läufer,** der: vgl. Wasserläufer; ~**molch,** der: *in Tümpeln u. Wassergräben lebender, braun bis olivgrün gefärbter Molch mit runden braunen Flecken;* ~**muschel,** die: *bes. im Schlamm von Teichen lebende Muschel mit langen, ovalen, bräunlichgrünen Schalen;* ~**pflanze,** die: svw. ↑Wasserpflanze; ~**rohr,** das: svw. ↑Schilf, dazu: ~**rohrsänger,** der: *Rohrsän-ger mit brauner Oberseite u. weißlicher Unterseite, der bes. im Schilfrohr nistet;* ~**rose,** die: *in Teichen u. Tümpeln wachsende Wasserpflanze, deren herzförmige Blätter auf dem Wasser schwimmen u. deren kleine, kugelige, gelbe Blüten auf langen Stengeln über die Wasseroberfläche hin-ausragen; Mummel,* ~**schildkröte,** die: *Sumpfschildkröte;* ~**wirt,** der (Fachspr.): *Besitzer von Teichteichen;* ~**wirt-schaft,** die (Fachspr.): *Wirtschaftszweig, der Fischwirtschaft u. Fischzucht in Teichen betreibt.*

Teichoskopie [taɪçosko'pi:], die; - [griech. teichoskopía = Mauerschau, nach der Bez. für die Episode der Ilias (3, 121–124), in der Helena von der Mauer Trojas aus Priamos die Helden der Achäer zeigt, aus: teïchos = Mauer u. skopeïn = schauen] (Literaturw.): *Kunstgriff im Drama, schwer darstellbare Vorgänge o. ä. dem Zuschauer dadurch zu vergegenwärtigen, daß sie von einem Schauspieler schildert, als sähe er sie außerhalb der Bühne vor sich liegen; Mauerschau.*

teig [taɪk] ⟨Adj.; nicht adv.⟩ [mhd. teic] (landsch.): svw. ↑mulsch; **Teig** [-], der; -[e]s, -e [mhd. teic, ahd. teig, eigtl. = Geknetetes]: *(aus Mehl u. Wasser, Milch u./od. anderen Zutaten bereitete) weiche, zähe [knetbare] Masse zum Bak-ken von Brot, Brötchen, Kuchen o. ä.:* den T. mit Hefe ansetzen, rühren, kneten, gehen lassen; sie rollte den T. aus, formte den T., formte kleine Brezeln aus T.

teig-, Teig-: ~**artig** ⟨Adj.; o. Steig.⟩: *wie Teig [beschaffen]; pastos* (1); ~**farbe,** die (selten): svw. ↑Pastellfarbe (1); ~**fla-den,** der: svw. ↑Fladen (2); ~**gitter,** das: *über eine [Obst]tor-te gitterartig gelegte Streifen aus Kuchenteig;* ~**kloß,** der; ~**knetmaschine,** die: svw. ↑~knetmaschi-ne; **b)** svw. ↑~rührmaschine; ~**masse,** die; ~**menge,** die; ~**mischmaschine,** die; ~**rädchen,** das: svw. ↑Kuchenräd-chen; ~**rolle,** die: **1.** *aus Teig geformte Rolle* (1 a). **2.** svw. ↑Nudelholz; ~**rührmaschine,** die: *Maschine zum Rühren des Teiges;* ~**schüssel,** die: *Schüssel zum Anrühren von Teig;* ~**spritze,** die: vgl. Dressiersack; ~**tasche,** die: *zwei kleine Vierecke aus Teig, die an den Rändern zusammengeklebt sind, um eine Füllung aufzunehmen;* ~**ware,** die ⟨meist Pl.⟩: *Nahrungsmittel von verschiedenartiger Form aus Mehl od. Grieß, Eiern [u. Wasser] (z. B. Nudeln) als Beilage (3) od. als Einlage (3).*

teigig ['taɪgɪç] ⟨Adj.; nicht adv.⟩: **1.** *nicht richtig durchgebak-ken, nicht ganz ausgebacken:* der Kuchen ist innen t. **2.** *in Aussehen u. Beschaffenheit wie Teig:* eine -e Masse; -e Haut, ein -es Gesicht. **3.** *voller Teig:* das -e Backbrett abspülen. **4.** (landsch.) svw. ↑teig.

Teil [taɪl; mhd., ahd. teil]: **1.** ⟨der; -[e]s, -e⟩ **a)** *etw., was mit anderem zusammen ein Ganzes ist, ausmacht, dazu gehört:* der obere, hintere T. des Hauses ist eingestürzt; der erste, zweite T. des Romans, des Films; beide -e in einem Band, in einem Buch; daß es nicht die edlen -e *(Körperteile mit wichtiger Funktion)* trifft (Winckler, Bom-bergo 142); das Werk besteht aus acht -en, zerfällt in acht -e; den Braten in mehrere -e schneiden; zum gemütlichen T. des Abends übergehen; **b)** *Teil* (1 a, und zwar in bezug auf die Quantität): weite -e des Landes sind verwüstet; ein wesentlicher T. seiner Ausführungen fehlt; der größte, der schwierigste T. der Arbeit steht noch aus, kommt noch; ein T. der amerikanischen Presse spielt mit dem Gedanken (Dönhoff, Ära 187); das macht nicht einmal den fünften T. aus, ist ↑Teil gewesen zum großen, zum größten T., erst zu einem kleinen T. gelesen; das war zum T. *(teils)* Mißgeschick, zum T. *(teils)* eigene Schuld; es waren zum T. *(teilweise)* sehr schöne Exemplare dabei. **2.** ⟨der od. das; -[e]s, -e⟩ **a)** *etw., was jmd. von einem Ganzen hat; Anteil:* seinen gebührenden T., sein gebühren-des T. bekommen; jmdm. sein[en] T. geben; ich für mein[en] T. *(was mich betrifft, ich)* bin ganz zufrieden; **sein[en] T. schon noch bekommen, kriegen* (↑Fett 1); *sein[en] T. abhaben, bekommen haben, weghaben* (1. *keinen Anspruch mehr haben.* 2. ↑Fett 1); *jmdm. sein[en] T. geben* *(jmdm. uner-schrocken die Wahrheit sagen; sagen, was man denkt);* *das bessere/*(selten:)*den besseren T. erwählt, gewählt haben* *(richtig entschieden haben* [u. es deshalb besser haben als andere]; nach Luk. 10, 42); er hat auf sein[en] T. zugunsten seiner Kinder verzichtet; die Geschwister erbten zu gleichen -en; wir sind zu gleichen -en am Geschäft beteiligt; *sein[en] T. zu tragen haben* (mit Widrigkeiten des Lebens, des Schicksals auseinandersetzen müssen); *sich* ⟨Dativ⟩ *sein T. denken* *(sich seine eigenen – abweichenden – Gedanken zu etw. machen, ohne sie zu äußern);* **b)** *etw., was jmd. zu einem Ganzen beiträgt; Beitrag:* ich will gern mein-n[en] T. dazu beisteuern; sein[en] T. geben, [zu etw.] tun; jeder muß zu seinem T. mithelfen. **3.** ⟨der; -[e]s, -e⟩ **a)** *Person od. Gruppe von Personen, die in bestimmter Bezie-hung zu einer anderen Person od. Gruppe von Personen steht:* eine bestimmte Funktion hat: sie war immer der gebende T. dieser Partnerschaft; diese Auseinandersetzung ist für alle -e peinlich; **b)** (jur.) svw. ↑Partei (2): T. die klagende, schuldige T. *(am meisten)* die nicht zu hören, um gerecht urteilen zu können. **4.** ⟨das; -[e]s, -e; Vkl. ↑Teilchen⟩ *[einzelnes kleines] Stück, das zwar auch zu etw. gehört, dem aber eine gewisse Selbständigkeit zukommt:* das Ganzem gehört, dem aber eine gewisse Selbständigkeit zukommt: das Teil des Jackenkleides; ein wesentliches T. des Bausatzes ist verschwunden; ein defektes T. auswechseln, ersetzen; er prüft jedes T.; er sorgfältig; er das jedes Motors ausbauen und von Öl und Schmutz säubern; etw. in seine -e zerlegen;

*** ein gut T.** *(eine bestimmte u. gar nicht so geringe Menge):* dazu gehört ein gut T. Dreistigkeit.

teil-, Teil-: ~**abschnitt**, der; ~**akzept**, das (Bankw.): *nur auf einen Teil der Summe eines Wechsels bezogenes Akzept* (a); ~**ansicht**, die: *Ansicht, die nur einen Teil von etw. zeigt;* ~**aspekt**, der: *Aspekt, der nur einen Teil von etw. berücksichtigt;* ~**auflage**, die: *Auflage eines Buches für einen bestimmten Zweck als Teil einer Gesamtauflage* (z. B. verbesserte, erweiterte, neu bearbeitete Auflage); ~**automatisierung**, die: *teilweise Automatisierung;* ~**begriff**, der: *Begriff als Teil eines umfassenden Begriffs;* ~**bereich**, der: vgl. ~begriff; ~**beschädigt** ⟨Adj.; o. Steig.; nicht adv.⟩: *teilweise beschädigt;* ~**betrag**, der: *einzelner Betrag als Teil eines Gesamtbetrags;* ~**bild**, das: vgl. ~ansicht; ~**disziplin**, die: vgl. ~gebiet (2); ~**erfolg**, der: *auf bestimmte Gebiete beschränkter Erfolg;* ~**ergebnis**, das: vgl. ~erfolg; ~**ertrag**, der: vgl. ~betrag; ~**fabrikat**, das: vgl. Halbfabrikat; ~**finsternis**, die: *partielle Verdunkelung eines Himmelskörpers;* ~**forderung**, die: *einen Teil eines ganzen Komplexes umfassende Forderung;* ~**frage**, die: vgl. ~forderung; ~**gebiet**, das: **1.** vgl. ~begriff. **2.** *Fachrichtung innerhalb eines größeren Faches im Bereich der Wissenschaft;* ~**habe**, die: *das Teilhaben;* ~**haben** ⟨unr. V.; hat⟩: *beteiligt sein; teilnehmen; partizipieren:* an den Freuden der anderen t.; dazu: ~**haber** [-ha:bɐ], der; -s,- (Wirtsch.): *jmd., der mit einem Geschäftsanteil an einer Personengesellschaft beteiligt ist; Associé; Sozius* (1); *Kompagnon; Partner* (2), ~**haberin**, die; -, -nen: w. Form zu ↑~haber, ~**haberschaft**, die; -, ~**haberversicherung**, die (Wirtsch.): *Versicherung, durch die eine Firma bei Ausscheiden eines Teilhabers in die Lage versetzt wird, ihm seinen Anteil auszuzahlen;* ~**handlung**, die: vgl. ~interesse; dazu: vgl. Einzelinteresse; ~**kaskoversichern** ⟨sw. V.; hat; nur im Inf. u. 2. Part. gebr.⟩: *ein Kraftfahrzeug gegen Diebstahl u. Schäden durch Brand, Naturgewalten o. ä. versichern:* der Wagen ist teilkaskoversichert; ~**kaskoversicherung**, die; ~**kostenrechnung**, die (Wirtsch.): *Kostenrechnung, bei der nur variable Kosten od. Teile der Fixkosten auf den Kostenträger verrechnet werden;* ~**kraft**, die: *innerhalb eines Ganzen wirkende, für sich betrachtete Kraft* (2); *Komponente* (b); ~**leistung**, die (Wirtsch.): *das Erfüllen eines Teils einer Verbindlichkeit* (z. B. Abschlagszahlung); ~**lösung**, die: *Lösung eines Teils eines Problems;* ~**mechanisierung**, die: vgl. ~automatisierung; ~**menge**, die (Math.): *eine bestimmte Menge* (2), *die in einer anderen Menge* (2) *als Teil enthalten ist;* ~**mobilisierung**, die; ~**möbliert** ⟨Adj.; o. Steig.; nicht adv.⟩: *nicht vollständig möbliert;* ~**nahme** [-na:mə], die: **1.** *das Teilnehmen* (1), *Mitmachen:* die T. am Kurs ist freiwillig. **2. a)** *innere [geistige] Beteiligung; Interesse:* aufmerksame, mit ganzer Hingabe u. ohne besondere T.; **b)** (geh.) *durch eine innere Regung angesichts des Schmerzes, der Not anderer hervorgerufenes Mitgefühl:* jmds. T. erwekken; aufrichtige, herzliche T. *(das Beileid)* aussprechen, zu 1: ~**nahmebedingung**, die, ~**nahmeberechtigt** ⟨Adj.; o. Steig.; nicht adv.⟩, ~**nahmeberechtigte**, der u. die; -n, -n ⟨Dekl. ↑Abgeordnete⟩, zu 2: ~**nahmslos** [-na:mslo:s] ⟨Adj.; Steig. ungebr.⟩: *der Umgebung keine Aufmerksamkeit zeigend; vollkommen ohne innere Beteiligung, gleichgültig; innere Abwesenheit verratend:* mit -en Gesicht; er schaute mich mit -en Augen an; t. verfolge den Ablauf des Festes, dazu: ~**nahmslosigkeit**, die; -; ~**nahmsvoll** ⟨Adj.⟩: *Teilnahme* (2) *zeigend;* ~**nehmen** ⟨st. V.; hat; **1. a)** *bei etw. (einer Handlung, einem Ablauf, einem Geschehen o. ä.) dabeisein, ihm beiwohnen:* am Gottesdienst, an den Einweihungsfeierlichkeiten t.; **b)** *sich in irgendeiner Form einer Unternehmung, Veranstaltung anschließen u. aktiv tätig, beteiligt sein:* an den Wettkämpfen t.; er hat am Krieg teilgenommen; **c)** *(als Lernender) bei etw. mitmachen:* an einem Lehrgang, Seminar t.; er hat am Unterricht regelmäßig, mit Erfolg teilgenommen. **2.** *Teilnahme* (2) *bekunden, zeigen:* an jmds. Schmerz t.; zu 1: ~**nehmer**, der; jmd., der an etw. teilnimmt (1), dazu: ~**nehmerfeld**, das (Sport): *Gesamtheit aller an einem Wettbewerb teilnehmenden Sportler,* ~**nehmerin**, die; -; w. Form zu ↑Teilnehmer, ~**nehmerkreis**, der; *Gesamtheit aller an einer Sache teilnehmenden Personen,* ~**nehmerland**, das, ~**nehmerliste**, die, ~**nehmerstaat**, der, ~**nehmerzahl**, die; ~**packung**, die: *der Heilung dienende Packung* (2) *für einen Teil des Körpers;* ~**problem**, das; vgl. ~forderung; ~**prothese**, die (Zahnmed.): *herausnehmbare Prothese, durch die das fehlende Teil des Gebisses ersetzt wird;* ~**prozeß**, der; vgl. ~forderung; ~**punkte** ⟨Pl.⟩

(Math.): *bei der* ¹*Division verwendetes mathematisches Zeichen in Form eines Doppelpunktes;* ~**schuldverschreibung**, die (jur., Wirtsch.): *einzelnes Stück einer Schuldverschreibung, das dem Gläubiger ein Anrecht auf einen bestimmten Teil der Anleihe verbrieft; Partialobligation;* ~**spannung**, die (Elektrot.): *Teil der an einem Schaltelement anliegenden elektrischen Spannung;* ~**strecke**, die: svw. ↑Etappe (1 a): die Route gliedert sich in fünf -n; ~**streitkraft**, die: *Teil der gesamten Streitkräfte* (z. B. Marine, Luftwaffe); ~**strich**, der: *einzelner Strich einer Maßeinteilung;* ~**stück**, das: vgl. ~abschnitt; ~**system**, das: vgl. ~forderung; ~**ton**, der ⟨meist Pl.⟩: *(der harmonischen Schwingung entsprechender) Ton, der mit ganz bestimmten anderen zusammen einen Klang bildet; Partialton* (z. B. Oberton); ~**urteil**, das (jur.): *Endurteil, in dem über einen Teil eines Streitgegenstandes entschieden wird;* vgl. Schlußurteil; ~**weise** ⟨Adj.; o. Steig.; nicht adv. präd.⟩: **a)** *zum Teil [sich zeigend, eintretend o. ä.]:* ein -r *(partieller)* Erfolg; das Haus wurde t. zerstört; ganz oder t.; t. *(da u. dort)* kam das blanke Eis durch; wie t. *(bereits in einigen Zeitungsausgaben od. Nachrichtensendungen)* berichtet; ~**wert**, der (Wirtsch.): *Wert eines einzelnen Gegenstandes (z. B. einer Maschine) im Rahmen eines gesamten Kaufpreises für einen ganzen Betrieb;* ~**zahlung**, die: *Zahlung in Raten:* etw. auf T. kaufen, dazu: ~**zahlungsbank**, die ⟨Pl. -en⟩: svw. ↑Kreditbank, ~**zahlungskredit**, der: *Kredit, der in festgesetzten Raten zurückgezahlt wird; Ratenzahlungskredit;* ~**zeitarbeit**, die: svw. ↑~zeitbeschäftigung; ~**zeitbeschäftigung**, die (1 b) *nur für einige Tage in der Woche od. für einige Stunden am Tage;* ~**zeitjob**, der: svw. ↑~zeitbeschäftigung; ~**zeitschule**, die: *Schule, deren Unterricht nur einen Teil des Ausbildungszeit beansprucht* (z. B. Berufsschule).

teilbar ['tajlba:ɐ̯] ⟨Adj.; o. Steig.; nicht adv.⟩: *sich teilen lassend;* ⟨Abl.:⟩ **Teilbarkeit**, die; **Teilchen** ['tajlçən], das; -s, -: **1.** ↑Teil (4). **2.** *sehr kleiner Körper (einer Materie, eines Stoffs o. ä.);* ²*Partikel.* **3.** (landsch.) *einzelnes Gebäckstück:* ein paar T. zum Kaffee holen; ⟨Zus. zu 2:⟩ **Teilchenbeschleuniger**, der (Kerntechnik): *Vorrichtung zur Beschleunigung der Elementarteilchen; Akzelerator* (1); **Teilchenstrahlen** ⟨Pl.⟩ (Physik): svw. ↑Korpuskularstrahlen; **teilen** ['tajlən] ⟨sw. V.; hat⟩ [mhd., ahd. teilen]: **1. a)** *ein Ganzes in Teile zerlegen:* ein Land, ein Gebiet t.; etw. in viele, in gleiche Stücke, Teile t.; **b)** *eine Zahl mit Hilfe einer anderen in gleich große Teile zerlegen; dividieren.* **2. a)** *unter bestimmten Personen aufteilen, jmdm. bestimmten Teil davon geben:* die Beute t.; wir teilten den Gewinn unter Geschwistern; wir haben redlich, brüderlich geteilt; **b)** *etw., was man besitzt, zu einem Teil einem anderen überlassen:* du teilst [dir] die Kirschen mit deinem Bruder; wir teilten uns die Reste; er hat die letzte Zigarette mit ihm geteilt; niemand t. wollen; er teilt nicht gern; Ü jmds. Ansicht, Auffassung, Meinung t. *(der gleichen Ansicht usw. sein).* **3.** *ein Ganzes in zwei Teile trennen:* der Vorhang teilt das Zimmer; das Schiff teilt (geh.; *durchschneidet) die Wellen.* **4. a)** *gemeinsam (mit einem anderen) nutzen, benutzen, gebrauchen:* das Zimmer, das Bett mit jmdm. t.; **b)** *gemeinschaftlich mit jmdm. betroffen werden, etw. erleben; an einer Sache im gleichen Maße wie an anderer teilhaben:* jmds. Los, Schicksal t.; die schönen seinen Erinnerungen, Jahre habe ich mit ihm geteilt; **c)** *die Empfindung, die seelische Verfassung jmds. mit ihm gemeinsam tragen, empfinden:* jmds. Schmerz, Trauer, Glück, Freude t.; er teilte ihre Entzücken. **5.** ⟨t. + sich⟩ (geh.) *zu gleichen Teilen sich an etw. beteiligen, an etw. teilhaben:* Stadt und Staat teilen sich in die Kosten für den Neubau; wir teilen uns in den Gewinn, Erlös; wir teilen uns zu mehreren in den Besitz des Grundstücks. **6.** ⟨t. + sich⟩ *nach verschiedenen Richtungen auseinandergehen:* der Vorhang teilt sich langsam und lautlos; nach der Biegung teilt sich der Weg; Ü an diesem Punkt teilen sich die Ansichten; geteilter Meinung sein; **Teiler** ['tajlɐ̯], der; -s, - (Math.): svw. ↑Divisor; ⟨Zus.:⟩ **teilerfremd** ⟨Adj.; o. Steig.; nicht adv.⟩ (Math.): *außer den eigenen Einheit keinen gemeinsamen Teiler besitzend:* -e Zahlen; **Teilezulieferichter**, der; -s, -: *jmd., der von Apparaten u. Maschinen prüft u.o. zusammenpaßt* (Berufsbez.); **teilhaft** (selten): ↑teilhaftig; **teilhaftig** [auch: -'haftıç] ⟨Adj.⟩ [mhd. teilhaft(ic)] in der Verbindung **jmdm., einer Sache t. werden/sein** (geh., veraltend: *in den Besitz od. Genuß einer Sache,* (seltener) *einer Person gelangen*); **-teilig** [-tajlıç] in Zusb.,

z. B. einteilig; **teils** ⟨Adv.⟩ [urspr. adv. Gen.]: *ein Teil davon:* beliebt sind Kostüme, t. mit Seitenschlitzen; **t. ..., t. ... (je zu einem Teil; sowohl ... als auch):* wir hatten im Urlaub t. Regen, t. Sonnenschein; **t., t.** (ugs.; *mäßig, nicht übermäßig gut, es könnte besser sein):* „Wie geht es dir?" „T., t."; **-teils** [-tai̯ls], in Zus., z. B. größtenteils; **Teilung,** die; -, -en [mhd. teilunge, ahd. teilunga]: **a)** *das Teilen;* **b)** *das Geteiltsein:* die T. Deutschlands beseitigen. **Teilungs-:** ∼**artikel,** der (Sprachw.): *Artikel (4) in generalisierender Funktion, der keine bestimmten Mengen angibt* (z. B. sie waren voll *des süßen Weins*); ∼**klage,** die (jur.): *Klage auf Teilung des gemeinschaftlichen Besitzes;* ∼**masse,** die (jur.): *Betrag, der nach der Zwangsversteigerung für die Verteilung an die Konkursgläubiger zur Verfügung steht;* ∼**verhältnis,** das; ∼**zeichen,** das: *Trennungsstrich.*
Teint [tɛ̃:, auch: tɛŋ], der; -s, -s [frz. teint, eigtl. = Färbung, Tönung, 2. Part. von: teindre < lat. tingere, ↑Tinte]: **a)** *Gesichtsfarbe, Hauttönung:* ein gelblicher, dunkler T.; **b)** *[Beschaffenheit der] Gesichtshaut:* einen unreinen T. haben.
T-Eisen [ˈteː|-], das; -s, -: *Profilstahl in Form eines T.*
Teiste [ˈtai̯stə], die; -, -n [norw. teiste]: *(zu den Alken gehörender) meist schwarz gefiederter Seevogel.*
tektieren [tɛkˈtiːrən] ⟨sw. V.; hat⟩ [zu ↑Tektur] (Druckw.): *eine fehlerhafte Stelle in einem Druckerzeugnis durch Überkleben unkenntlich machen.* Vgl. Tektur.
Tektit [tɛkˈtiːt, auch: ...tɪt], der; -s, -e [zu griech. tēktós = geschmolzen] (Mineral.): *in kleinen rundlichen Gebilden mit genarbter od. gerillter Oberfläche vorkommendes glasartiges Gestein von grünlicher od. bräunlicher Färbung.*
Tektogenese [tɛkto-], die; - (Geol.): *Entstehung tektonischer Erscheinungsformen durch die Gesamtheit der tektonischen Vorgänge, das Gefüge der Erdkruste formen;* **Tektonik** [tɛkˈtoːnɪk], die; - [zu griech. tektonikós = die Baukunst betreffend, zu téktōn = Baumeister]: **1.** (Geol.) *Teilgebiet der Geologie, das sich mit dem Bau der Erdkruste u. ihren inneren Bewegungen befaßt.* **2.** (Archit.) **a)** *harmonisches Zusammenfügen von Bauelementen zu einem einheitlichen Ganzen;* **b)** *Lehre vom kunstgerechten Aufbau.* **3.** (Literaturw.) *strenger, kunstvoller innerer Aufbau einer Dichtung;* **tektonisch** ⟨Adj.; o. Steig.; nicht adv.⟩: **1.** *die Tektonik betreffend.* **2.** *durch Bewegungen der Erdkruste hervorgerufen, auf sie bezogen:* -e Beben; **Tektonit** [tɛktoˈniːt, auch: ...ntt], das; -s, -e (Geol.): *durch tektonische Bewegungen in seinem Gefüge deformiertes Gestein;* **Tektonosphäre** [tɛktono-], die; - (Geol.): *Bereich der Erdkruste, in dem sich tektonische Bewegungen abspielen.*
Tektur [tɛkˈtuːɐ̯], die; -, -en [spätlat. tēctūra = Übertünchung] (Druckw.): swv. ↑Deckblatt (3 a). Vgl. tektieren.
Telamon [ˈtelamon, auch: telaˈmoːn], der od. das; -s, -en [tela`moːnən; griech. telamṓn] (Archit.): *Atlant.*
Telanthropus [teˈlantropus], der; -, ...pi [zu griech. télos = Ende u. ánthrōpos = Mensch, eigtl. = „Endmensch"] (Anthrop.): *südafrikanischer Frühmensch des Pleistozäns.*
Telaribühne [teˈlaːri-], die; - [zu mlat. telarium = dreieckiges Prisma]: *Bühne der Renaissancezeit, auf der links u. rechts drehbare u. perspektivisch bemalte dreieckige, mit Leinwand bespannte Prismen (2) aufgestellt waren.*
Tele [ˈteːlə], das; -[s], -[s] ⟨Pl. selten⟩ (Jargon): *kurz für* ↑Teleobjektiv; **tele-, Tele-** [teːlə-; 1: zu griech. tēle (Adv.) = fern, weit; 2: griech. télos = Ende, Ziel; Zweck]: **1.** ⟨Best. von Zus. mit der Bed.⟩ *in der Ferne, weithin* (z. B. Telefon, telegraphisch). **2.** ⟨Best. von Zus. mit der Bed.⟩ *räumlicher Endpunkt; Abschluß eines Vorgangs; Endphase einer Entwicklung;* **Teleangiektasie** [...|aŋkjɛktaˈziː], die; -, -n [... ziːən; zu ↑tele-, Tele- (2), griech. aggei̯on = (Blut)gefäß u. ↑Ektasie] (Med.): *bleibende, in verschiedenen Formen auf der Haut sichtbare Erweiterung der Kapillaren; Feuermal;* **Telefon** [...ˈfoːn, ugs. auch: ˈteːləfoːn], das; -s, -e [frz. téléphone, vgl. engl. telephone, zu: ↑tele-, Tele- (1) u. griech. phonḗ = Stimme]: **1.** *Apparat (mit Handapparat u. Wählscheibe od. Drucktasten), der über eine Drahtleitung od. drahtlos ein Gespräch mit jmdm. über eine größere Entfernung möglich macht; Fernsprecher:* das T. läutet, klingelt; gibt es hier ein T.?; darf ich Ihr T. benutzen?; nicht ans T. gehen; jmdn. ans T. rufen; am T. gewünscht, verlangt werden; am T. hängen; sich am T. hängen (ugs.; *telefonieren*). **2.** *Telefonanschluß:* T. beantragen, bekommen haben; ich habe mir T. legen lassen. **3.** (selten) svw. ↑Handapparat (1). **4.** (ugs.) *Telefonanruf, -gespräch.*
Telefon-: ∼**anruf,** der: svw. ↑Anruf (2); ∼**anschluß,** der: svw.

↑Fernsprechanschluß; ∼**apparat,** der: svw. ↑Telefon (1); ∼**buch,** das: svw. ↑Fernsprechbuch; ∼**dienst,** der ⟨o. Pl.⟩: *Tätigkeit, die darin besteht, Anrufe (2) anzunehmen u. weiterzuleiten od. zu beantworten;* ∼**draht,** der: svw. ↑∼kabel; ∼**gabel,** die: svw. ↑Gabel (3 b); ∼**gebühr,** die ⟨meist Pl.⟩: svw. ↑Gespräch, das: *Gespräch, das man mit jmdm. durch das Telefon führt;* ∼**häuschen,** das: svw. ↑Fernsprechzelle (a); ∼**hörer,** der: svw. ↑Handapparat (1); ∼**kabel,** das: *Kabel für die Telefonleitung;* ∼**kabine,** die: svw. ↑Fernsprechkabine; ∼**leitung,** die: *Leitung, über die Telefongespräche geführt werden;* ∼**mast,** der: vgl. Fernmeldemast; ∼**muschel,** die (selten): *Hör- u. Sprechmuschel;* ∼**netz,** das: vgl. Fernmeldenetz; ∼**nummer,** die: *Nummer, unter der ein Fernsprechteilnehmer telefonisch erreicht werden kann;* ∼**rechnung,** die: svw. Fernmelderechnung; ∼**schnur,** die: *Kabel, das das Telefon (1) mit der Steckdose verbindet;* ∼**seelsorge,** die: *(überkonfessioneller) Telefondienst für Menschen, die in Nöten od. Hilfe, Rat od. Zuspruch suchen;* ∼**verbindung,** die; ∼**verzeichnis,** das: vgl. Fernsprechverzeichnis; ∼**zelle,** die: svw. ↑Fernsprechzelle; ∼**zentrale,** die: svw. *Stelle, von der aus Telefongespräche vermittelt werden; Fernsprechzentrale.*
Telefonat [...foˈnaːt], das; -[e]s, -e: *Anruf (2); Telefongespräch;* **Telefonie** [...foˈniː], die; -: **1.** svw. ↑Sprechfunk. **2.** svw. ↑Fernmeldewesen; **telefonieren** [...foˈniːrən] ⟨sw. V.; hat⟩: **1.** *(mit jmdm.) mit Hilfe eines Telefons (1) sprechen:* ich muß noch t.; er telefoniert gerade; er hörte sie mit ihrer Freundin, mit dem Arzt t.; nach England t.; er telefonierte nach einem Taxi. **2.** (selten) *jmdm. etw. telefonisch mitteilen:* einem Freund t.; **Telefoniererei** [...foniːrəˈrai̯], die; -, -en (abwertend): *[dauerndes] Telefonieren;* **telefonisch** ⟨Adj.; o. Steig.; nicht präd.⟩: **1.** *mit Hilfe des Telefons, per Telefon; fernmündlich:* eine -e Zusage; den Eingang des Auftrags t. bestätigen. **2.** *das Telefon betreffend, auf ihm beruhend;* **Telefonist** [...foˈnɪst], der; -en, -en: *jmd., dessen Aufgabe es ist, ein Telefon zu bedienen, telefonische Gespräche zu vermitteln;* **Telefonistin,** die; -, -nen: w. Form zu ↑Telefonist; **Telefonitis** [...foˈniːtus], die; - [vgl. Rederitis] (ugs. scherzh.): *übertriebene Neigung, häufig zu telefonieren;* **Telefoto,** das; -s, -s: kurz für ↑Telefotografie; **Telefotografie,** die; -, -: *mit einem Teleobjektiv aufgenommene Fotografie;* **telegen** [...ˈgeːn] ⟨Adj.⟩ [engl. telegenic, geb. nach photogenic (↑fotogen), zu: tele(vision) = Fernsehen]: *(bes. von Personen) in Fernsehaufnahmen bes. wirkungsvoll zur Geltung kommend:* eine -e Erscheinung; er ist sehr t.; **Telegraf** [...ˈgraːf], der; -en, -en [frz. télégraphe, aus: télé- (< griech. tēle, ↑tele-, Tele-) u. -graphe, ↑-graph]: *mechanische Vorrichtung zur schnellen Übermittlung von Nachrichten mit Signalen eines vereinbarten Alphabets.*
Telegrafen-: ∼**alphabet,** das: *Gesamtheit der zum Telegrafieren verwendeten Kodes u. Zeichen;* ∼**amt,** das: *Dienststelle der Post für das Telegrafenwesen;* ∼**apparat,** der: *einer Schreibmaschine ähnlicher Telegraf (z. B. Fernschreiber);* ∼**beamte,** der: *Postbeamter, der dem Fernmeldeamt Dienst tut;* ∼**brief,** der: *Brief, der nachrichtentechnisch über Fernsprechkabel od. [Satelliten]funk übermittelt wird;* ∼**büro,** das (früher): *gewerbliches Unternehmen zur telegrafischen Übermittlung öffentlich wichtiger Nachrichten;* ∼**dienst,** der: *für Telegramme, Fernschreiben o. ä. zuständiger Bereich der Post;* ∼**draht,** der; ∼**leitung,** die; ∼**mast,** der: vgl. Fernmeldemast; ∼**netz,** das: vgl. Fernmeldenetz; ∼**stange,** der: vgl. Fernmeldemast; ∼**verkehr,** der: vgl. Fernmeldeverkehr; ∼**wesen,** das ⟨o. Pl.⟩: vgl. Fernmeldewesen.
Telegrafie, die; - [frz. télégraphie; ↑-graphie]: *Übermittlung von Nachrichten mit Hilfe eines Telegrafen;* **telegrafieren** [...graˈfiːrən] ⟨sw. V.; hat⟩ [frz. télégraphier]: *eine Nachricht telegrafisch übermitteln:* er hat [seinen Eltern] telegrafiert, daß er gut angekommen ist; nach Berlin t.; Ü jmdm. t. (ugs. scherzh.; *durch Zeichen zu verstehen geben*), man beabsichtigt; **telegrafisch** ⟨Adj.; o. Steig.; nicht präd.⟩ [frz. télégraphique]: *auf drahtlosem Wege; durch ein Telegramm [durchgeführt]:* eine -e Mitteilung; das Hotelzimmer t. reservieren; Geld t. anweisen; **Telegrafist** [...graˈfɪst], der; -en, -en [frz. télégraphiste]: *jmd., der an einem Telegrafenapparat Nachrichten empfängt od. übermittelt* (Berufsbez.); **Telegrafistin,** die; -, -nen: w. Form zu ↑Telegrafist; **Telegramm** [...ˈgram], das; -s, -e [frz. télégramme, engl. telegram, zu griech. tēle (↑tele-, Tele- 1) u. -grámma, ↑-gramm]: *per Telegraf übermittelte Nachricht:* ein T. absenden, aufgeben, erhalten.
Telegramm-: ∼**adresse,** die: svw. ↑Drahtanschrift; ∼**bote,**

der: *Postbote, der Telegramme zum Empfänger bringt;* ~**formular,** das; ~**gebühr,** die: *(nach der Anzahl der Silben berechnete) Gebühr für ein Telegramm;* ~**stil,** der ⟨o. Pl.⟩: *knappe, nur stichwortartig formulierende Ausdrucksweise:* im T.; ~**wechsel,** der: vgl. Briefwechsel; ~**zustellung,** die. **Telegraph** usw.: ↑Telegraf usw.; **Tẹlekamera,** die; -, -s: *Kamera·mit Teleobjektiv;* **Telekinẹse,** die; - [zu griech. kínēsis = Bewegung] (Parapsych.): *das Bewegtwerden von Gegenständen durch okkulte Kräfte;* **telekinẹtisch** ⟨Adj.; o. Steig.⟩: *die Telekinese betreffend, auf ihr beruhend;* **Tẹlekolleg,** das; -s, -s, selten: -ien [zu ↑Television u. ↑Kolleg]: *Vorlesungsreihe im Fernsehen als eine Form des Fernstudiums mit einem Schlußkolloquium als staatlich anerkannter Prüfung am Ende jedes Semesters;* **Tẹlekonverter,** der; -s, - (Fot.): svw. ↑Konverter (2); **telekopịeren** ⟨sw. V.; hat⟩: *mit Hilfe eines Telekopierers fotokopieren;* ⟨Abl.:⟩ **Tẹlekopierer,** der; -s, -: *Gerät, das zu fotokopierendes Material aufnimmt u. per Telefonleitung an ein anderes Gerät weiterleitet, das innerhalb kurzer Zeit eine Fotokopie der Vorlage liefert;* ⟨Zus.:⟩ **Telekopiergerät,** das; -[e]s, -e: svw. ↑Telekopierer. **Telemark** ['te:ləmark], der; -s, -s [nach der gleichnamigen norweg. Landschaft] (Ski früher): *Schwung quer zum Hang;* ⟨Zus.:⟩ **Tẹlemarkschwung,** der. **Telemẹter,** das; -s, - [aus ↑tele- (1) u. -meter] (selten): *Entfernungsmesser* (1); **Telemetrịe,** die; - [↑-metrie]: **1.** (Technik) *automatische Übertragung von Meßwerten über eine größere Entfernung.* **2.** *Messung von Entfernungen mit Hilfe des Telemeters;* **telemẹtrisch** ⟨Adj.; o. Steig.; nicht präd.⟩: *die Telemetrie betreffend, auf ihr beruhend;* **Tẹleobjektiv,** das; -s, -e (Fot.): *Objektiv, mit dem man Detailaufnahmen od. Großaufnahmen von relativ weit entfernt liegenden Objekten machen kann;* **Teleologie** [teleo-], die; - [zu griech. télos (↑tele-, Tele- (2) u. ↑-logie] (Philos.): *Auffassung, nach der Ereignisse od. Entwicklungen durch bestimmte Zwecke od. ideale Endzustände im voraus bestimmt sind u. sich darauf zubewegen* (Ggs.: Dysteleologie); **teleologisch** ⟨Adj.; o. Steig.⟩: *die Teleologie betreffend, auf ihr beruhend;* **Telepath,** der; -en, -en [vgl. engl. telepath; ↑-path]: *jmd., der für Telepathie empfänglich ist;* **Telepathịe,** die; - [engl. telepathy, zu griech. tẽle (↑tele-, Tele- (1) u. -pathy = ↑-pathie (1)] (Parapsych.): *das Übertragen von Gedanken, Gefühlen, Wünschen o. ä. auf eine andere [weit entfernte] Person ohne Vermittlung der Sinnesorgane; Gedankenlesen* (1), *Fernfühlen;* ⟨Abl.:⟩ **telepathisch** ⟨Adj.; o. Steig.⟩ [vgl. engl. telepathic]: **1.** *die Telepathie betreffend.* **2.** *auf dem Wege der Telepathie;* **Telephon** usw.: ↑Telefon usw.; **Telephotographie:** ↑Telefotografie; **Teleplạsma,** das; -s, ...men (Parapsych.): *(bei der Materialisation* (2) *manchmal angeblich aus dem Medium absondernder schleimiger Stoff;* **Telesatz,** der; -es: svw. ↑Fernsatz; **Teleskop** [...'sko:p], das; -s, -e [(frz. télescope <) nlat. telescopium, zu ↑tele-, Tele- (1) u. griech. skopeĩn = betrachten, [be]schauen]: *(bes. in der Astronomie zur Beobachtung der Gestirne verwendetes) optisches, mit stark vergrößernden Linsen u./od. Spiegeln ausgestattetes Gerät mit ineinanderzuschiebenden Teilen; Fernrohr.* **Teleskop:** ~**antenne,** die: *Antenne aus dünnen Metallrohren, die man ineinanderschieben kann;* ~**auge,** das ⟨meist Pl.⟩: *stark hervortretendes Auge bei bestimmten Fischen;* ~**fisch,** der: **1.** *Zuchtform des Goldfischs mit Teleskopaugen.* **2.** *kleiner, schlanker Knochenfisch mit Teleskopaugen;* ~**mast,** der: vgl. ~antenne; ~**schiene,** die: vgl. ~antenne; ~**stoßdämpfer,** der: vgl. ~antenne. **Teleskopie** [...sko'pi:], die; - [zu ↑Television u. griech. skopeĩn = schauen]: *Verfahren zur Ermittlung der Einschaltquoten von Fernsehsendungen;* **teleskopisch** [...'sko:pɪʃ] ⟨Adj.; o. Steig.; nicht präd.⟩ [vgl. frz. télescopique]: **1.** *nur mit Hilfe des Teleskops erkennbar.* **2.a)** *zu einem Teleskop gehörend;* **b)** *sich des Teleskops bedienend; mit Hilfe des Teleskops;* **Telespot,** der; -s, -s (selten): svw. ↑Fernsehspot; **Telestichon** [te'lɛstɪçɔn], das; -s, ...chen u. ...cha [zu griech. télos = Ende u. stíchos = Vers]: **a)** *Gedicht, bei dem die Endbuchstaben, -silben od. -wörter der Verszeilen od. Strophen im Wort od. einen Satz ergeben;* **b)** *die Endbuchstaben, -silben od. -wörter der Verszeilen od. Strophen, die im Wort od. einen Satz ergeben;* **Telẹtest,** der; -[e]s, -s, auch: -e [engl. teletest, zu: television (↑Television) u. test = ↑Test]: *Befragung von Fernsehzuschauern zur Ermittlung der Beliebtheit einer bestimmten Sendung;* **Television** [...vi'zjo:n, engl.: 'tɛlɪvɪʒɑn], die; - [engl. television, zu griech. tẽle (↑tele-, Tele- 1) u. vision < (a)frz. vision <

lat. visio, ↑Vision]: *das Fernsehen;* Abk.: TV; **televisionieren** [...zjo'ni:rən] ⟨sw. V.; hat⟩ (schweiz.): *eine Fernsehsendung übertragen;* **Telex** ['te:lɛks], das; -, -[e] [Kurzwort aus engl. teleprinter exchange = Fernschreiber-Austausch]: **1.** *Fernschreiben.* **2.a)** *Fernschreiber;* **b)** *Fernschreibnetz;* ⟨Abl.:⟩ **telexen** ['te:lɛksn̩] ⟨sw. V.; hat⟩: *[als] ein Fernschreiben übermitteln;* ⟨Zus.:⟩ **Tẹlexverkehr,** der ⟨o. Pl.⟩. **Teller** ['tɛlɐ], der; -s, - mhd. tel[l]er, telier, aus dem Roman. (vgl. afrz. tailleor), im Sinne von ,,Vorlageteller zum Zerteilen des Fleisches'' zu spätlat. täliäre = spalten, zerlegen, zu lat. tălea = abgeschnittenes Stück]: **1.** *Teil des Geschirrs* (1 a) *von runder (flacher od. tieferer) Form, von dem Speisen gegessen werden: ein großer, tiefer, flacher T.; T. aus Porzellan, aus Silber; auf dem Tisch stehen vier T. [voll] Suppe (vier mit Suppe gefüllte Teller); ein T. dicke Reissuppe/* (geh.:) *dicker Reissuppe; er hat zwei T. (zweimal einen Teller voll) Spaghetti gegessen; die T. nochmals füllen; T. auf den Tisch setzen, stellen.* **2.** *kleine, runde, durchbrochene Scheibe (aus Kunststoff), die den Skistock weiter unten am Ende umgibt.* **3.** ⟨meist Pl.⟩ (Jägerspr.) *Ohr des Schwarzwildes; Schüssel* (4). **tẹller-, Tẹller-:** ~**eisen,** das (Jagdw.): *aus zwei Bügeln u. einer tellerförmigen Platte bestehendes Fangeisen;* ~**fleisch,** das (bes. österr.): *gekochtes u. in Stücke geschnittenes Rindod. Schweinefleisch, das in der Suppe serviert wird;* ~**förmig** ⟨Adj.; o. Steig.; nicht adv.⟩; ~**groß** ⟨Adj.; o. Steig.; nicht adv.⟩: *groß wie ein Teller;* ~**kappe,** die: *runde, flache Kappe (die zu bestimmten Uniformen gehört);* ~**mine,** die: *tellerförmige* ¹Mine (2); ~**mütze,** die: vgl. ~kappe; ~**rand,** der; ~**rund** ⟨Adj.; o. Steig.; nicht adv.⟩: *rund wie ein Teller;* ~**sammlung,** die: *Sammlung bes. wertvoller od. schöner Teller;* ~**tuch,** das ⟨Pl. -tücher⟩ (landsch.): vgl. Geschirrtuch; ~**wäscher,** der: *jmd., der in einem Lokal* (1) *gegen Bezahlung Geschirr spült.* **tellern** ['tɛlɐn] ⟨sw. V.; hat⟩ [zu ↑Teller] (Schwimmen): *den [gestreckten] Körper durch leichte Handbewegungen im Wasser bewegen od. in Ruhelage halten.* **Tellur** [tɛ'lu:ɐ̯], das; -s [zu lat. tellūs (Gen.: tellūris) = Erde, so benannt wegen der Verwandtschaft mit dem Element ↑Selen]: *silberweiß od. braunschwarz vorkommendes Halbmetall (chemischer Grundstoff);* Zeichen: Te; **Tellurat** [tɛlu'ra:t], das; -[e]s, -e (Chemie): *Salz der Tellursäure;* **tellurig** [tɛ'lu:rɪç] ⟨Adj.; o. Steig.; nicht adv.⟩ (Chemie): *Tellur enthaltend;* **tellurisch** ⟨Adj.; o. Steig.⟩ (Geol.): *die Erde betreffend, zu ihr gehörend: -e Kräfte;* **Tellurit** [tɛlu'ri:t], das; -[e]s, -e (Chemie): *Salz der tellurigen Säure;* **Tellurium** [tɛ'lu:rjɔm], das; -s, ...ien [...jən] (Astron.): *Gerät, mit dem die Bewegungen von Mond u. Erde um die Sonne im Modell dargestellt werden.* **Telophase** [telo-], die; -, -n [zu ↑Telos u. ↑Phase] (Biol.): *Endstadium der Kernteilung;* **Telos** [te:lɔs, auch: 'te:...], das; - [griech. télos, ↑tele-, Tele- (2)] (Philos.): *Ziel, [End]zweck.* **telquel,** (auch:) **tel quel** [tɛl'kɛl; frz. tel quel = so – wie]: **1.** (Kaufmannsspr.) *ohne Gewähr für die Beschaffenheit; so, wie die Ware ausfällt: der Käufer verpflichtet sich, die Ware t./t. q. anzunehmen.* **2.** (selten) *ohne Änderung.* **Tema con variazioni** [te:ma 'kɔn varja'tsjo:ni], das; --- [ital.] (Musik): *Thema mit Variationen.* **Tempel** ['tɛmpl̩], der; -s, - [mhd. tempel, ahd. tempal < lat. templum]: **1.** [*geweihtes] Gebäude als Kultstätte einer nichtchristlichen Glaubensgemeinschaft: ein antiker, griechischer, römischer, jüdischer, indischer T.; ein Tempel des Zeus (dem Zeus geweiht);* Ü der T. der Kunst (geh.; *das Theater);* ***jmdn. zum T. hinausjagen, hinauswerfen** (ugs.; *voller Unmut, empört aus dem Haus, Zimmer o. ä. weisen).* **2.** *einem Tempel od. Dach ähnliches Gebäude, meist mit Säulen, das Dach tragen.* **Tempel-:** ~**bau,** der: vgl. Kirchenbau (1, 2); ~**block,** der ⟨Pl. -blöcke⟩: *(bes. in asiatischen Tempeln verwendetes) Schlaginstrument aus mehreren an einer längeren Stange befestigten hohlen Holzkugeln mit länglichem Schlitz, die mit Schlägeln (1 b) angeschlagen werden;* ~**diener,** der: vgl. Kirchendiener; ~**gesellschaft,** die ⟨o. Pl.⟩: *christliche Gemeinschaft, deren Ziel der Aufbau eines eschatologischen Gottesreiches u. die Überwindung des biblischen Babylon ist;* ~**herr,** der: svw. ↑Templer; ~**orden,** der: svw. ↑Templerorden; ~**prostitution,** die (Völkerk.): *Prostitution, bei der die Frau als Stellvertreterin einer Gottheit erscheint od. sich einer durch den Priester vertretenen Gottheit hingibt;* ~**raub,** der: vgl. Kirchendiebstahl, dazu: ~**räuber,** der; ~**rit-**

ter, der: svw. ↑Templer; ~**schänder,** der, dazu: ~**schändung,** die: vgl. Kirchenschändung; ~**schatz,** der; ~**tanz,** der: *Tanz* (1) *als kultische Handlung im Tempel* (1); ~**tänzerin,** die.

Temper- (tempern): ~**guß,** der: *getempertes u. dadurch leichter zu schmiedendes Gußeisen;* ~**kohle,** die: *beim Tempern ausflockender Kohlenstoff;* ~**ofen,** der: *Vorrichtung zum allmählichen Erhitzen u. Wiederabkühlen von Eisenguß;* ~**stahl,** der: svw. ↑~guß.

Tempera ['tɛmpəra], die; -, -s [ital. tempera, zu: temperare = mischen < lat. temperāre, ↑temperieren]: **1.** kurz für ↑Temperafarbe. **2.** (selten) kurz für ↑Temperamalerei; ⟨Zus.:⟩ **Temperafarbe,** die: *aus anorganischen Pigmenten u. einer Emulsion aus bestimmten Ölen u. einem Bindemittel (z. B. Eigelb) hergestellte Farbe, die auf Papier einen matten u. deckenden Effekt hervorruft,* **Temperamalerei,** die: **1.** ⟨o. Pl.⟩ *Technik des Malens mit Temperafarben;* **2.** *mit Temperafarben gemaltes Bild;* **Temperament** [tɛmpəra'mɛnt], das; -[e]s, -e [lat. temperāmentum = rechtes Maß, zu: temperāre, ↑temperieren]: **1.** *anlagebedingte, durch individuelle Besonderheiten bestimmte Art in bezug auf Reaktion od. Tätigkeit, die durch unterschiedliche Ausgeglichenheit, Beweglichkeit, Stärke u. Beeindruckbarkeit gekennzeichnet ist:* die vier -e; ein sanguinisches cholerisches, melancholisches, phlegmatisches T.; ein aufbrausendes, kühles T.; das ist wohl eine Sache des -s. **2.** ⟨o. Pl.⟩ *lebhafte, leicht erregbare Wesensart; Schwung; Feuer:* sein T. reißt alle mit; das T. geht oft mit mir durch; sie hat [kein, wenig] T.; sein T. zügeln; du darfst deinem T. nicht die Zügel schießen lassen; er läßt sich leicht von seinem T. fortreißen; U ein Sportwagen mit viel T.

temperament-, Temperament-: ~**los** ⟨Adj.; -er, -este; nicht adv.⟩: *ohne Temperament* (2), dazu: ~**losigkeit,** die; -; ~**sache,** die (selten): svw. ↑Temperamentssache; ~**voll** ⟨Adj.⟩: *voller Temperament* (2); *[sehr] lebhaft, lebendig.*

Temperamentsausbruch, der; -[e]s, ...brüche: *Ausbruch* (3) *des Temperaments* (2); **Temperamentssache,** die (zur Verbindung etw./das ist T. *(etw., das hängt vom Temperament ab);* **Temperatur** [tɛmpəra'tuːɐ̯], die; -, -en [lat. temperātūra = gehörige Mischung, zu: temperāre, ↑temperieren]: **1.** *Beschaffenheit von etw. im Hinblick auf dessen Wärme bzw. Kälte:* mittlere, gleichbleibende -en; die höchste, die niedrigste T.; eine angenehme, unerträgliche T.; der Wein hat die richtige T.; die T. im Schmelzofen, des flüssigen Glases beträgt ... Grad; die Temperatur steigt, fällt, sinkt [unter Null, unter den Nullpunkt]; -en bis zu 40 °C; die T. messen, kontrollieren. **2.** (Med.) *ein wenig über dem Normalen liegende Körpertemperatur:* T. haben; erhöhte T. *[leichtes Fieber]* haben. **3.** (Musik) *Einteilung der Oktave in zwölf gleiche Halbtöne:* vgl. temperieren (3).

temperatur-, Temperatur-: ~**abhängig** ⟨Adj.⟩: *(im Hinblick auf [optimales] Funktionieren o. ä.) stark von der Temperatur* (1) *abhängend,* dazu: ~**abhängigkeit,** die ⟨o. Pl.⟩; ~**abnahme,** die; ~**anstieg,** der; ~**ausgleich,** der: *Ausgleich zwischen unterschiedlichen Temperaturen* (1); ~**bedingt** ⟨Adj.; o. Steig.⟩: ~**beständig** ⟨Adj.; nicht adv.⟩: *widerstandsfähig, unempfindlich gegenüber der Einwirkung bestimmter Temperaturen* (1) *od. gegenüber Temperaturschwankungen;* ~**differenz,** die: vgl. ~unterschied; ~**empfindlich** ⟨Adj.; nicht adv.⟩: vgl. ~beständig; ~**erhöhung,** die; ~**fest** ⟨Adj.; nicht adv.⟩: vgl. ~beständig; ~**koeffizient,** der (Physik): *Konstante, die in der Darstellung einer von der Temperatur* (1) *abhängigen Größe auftritt;* ~**kurve,** die: *graphische Darstellung der über einen bestimmten Zeitraum gemessenen Temperaturen* (1, 2); ~**messer,** der; ~**meßgerät,** das; ~**mittel,** das: *durchschnittlicher Wert der über einen bestimmten Zeitraum gemessenen Temperaturen* (1); ~**regler,** der: *Vorrichtung, die das Einhalten einer bestimmten Temperatur* (1) *bewirkt; Thermostat;* ~**rückgang,** der; ~**schreiber,** der: *Thermograph;* ~**schwankung,** die ⟨meist Pl.⟩; ~**sinn,** der: *Fähigkeit, Unterschiede od. Änderungen in der Temperatur der Umgebung wahrzunehmen;* ~**spitze,** die: *Maximum der über einen bestimmten Zeitraum gemessenen Temperaturen* (1); ~**steuervorrichtung,** die: vgl. ~regler; ~**sturz,** der: *plötzlicher starker Temperaturrückgang;* ~**unterschied,** der; ~**wechsel,** der; ~**zunahme,** die.

Temperenz [tɛmpə'rɛnts], die; - [engl. temperance < lat. temperantia, zu: temperāns (Gen.: temperantis), adj. 1. Part. von: temperāre, ↑temperieren] (bildungsspr.): *Enthaltsamkeit, Mäßigkeit (im Alkoholgenuß);* ⟨Zus.:⟩ **Temperenzgesellschaft,** die: svw. ↑Temperenzverein; ⟨Abl.:⟩ **Tem-**

perenzler [...'rɛntslɐ], der; -s, -: *Mitglied des Temperenzvereins;* **Temperenzverein,** der; -[e]s, -e: *Verein der Gegner des Alkoholmißbrauchs;* **temperieren** [...'riːrən] ⟨sw. V.; hat⟩ [lat. temperāre = in das richtige (Mischungs)verhältnis bringen]: **1.** *auf eine in angenehmer Weise mäßig warme, auf den Bedarf gut abgestimmte Temperatur bringen:* das Zimmer angenehm, richtig t.; das Badewasser ist gut temperiert; ein schlecht temperierter Wein. **2.** (geh.) *(auf Leidenschaften o. ä.) mäßigend einwirken; mildern, dämpfen:* seine Gefühle t. **3.** (Musik) *(die Oktave) in zwölf gleiche Halbtonschritte einteilen:* temperierte Stimmung (svw. ↑Temperatur 3); ⟨Abl. zu 1:⟩ **Temperierung,** die; -, -en; **tempern** ['tɛmpɐn] ⟨sw. V.; hat⟩ [engl. to temper < lat. temperāre, ↑temperieren] (Hüttenw.): svw. ↑glühfrischen.

Tempest ['tɛmpɪst], die; -, -s [engl. tempest, eigtl. = Sturm < lat. tempestās] (Segeln): *(internationalen Wettkampfbestimmungen entsprechendes) mit zwei Personen zu segelndes Kielboot für den Rennsegelsport;* ⟨Zus.:⟩ **Tempestboot,** das; **tempestoso** [tɛmpɛs'toːzo] ⟨Adv.⟩ [ital. tempestoso < spätlat. tempestuōsus] (Musik): *heftig, stürmisch.*

Tempi: Pl. von ↑Tempo; **Tempi passati** ['tɛmpi pa'saːti; ital. = vergangene Zeiten] (bildungsspr.): *das liegt leider od. zum Glück schon viele Jahre zurück u. ist endgültig vorbei!* **Tempelise** [tɛm'plaːzə], der; -n, -n ⟨meist Pl.⟩ [mhd. temp(e)leis(e) für afrz. temple, ↑Templer]: *Gralsritter der mittelalterlichen Parzivalsage;* **Templer** [tɛmplɐ], der; -s, - [(a)frz. templier, zu: temple < lat. templum, ↑Tempel] (hist.): *Angehöriger eines ma. geistlichen Ritterordens, der zur Armut, Ehelosigkeit u. zum Schutz der Jerusalempilger verpflichtet war; Tempelherr;* ⟨Zus.:⟩ **Templerorden,** der ⟨o. Pl.⟩ (hist.).

tempo ['tɛmpo; ital. tempo = Zeit(maß, -raum) < lat. tempus, ↑Tempus] (Musik) < in bestimmten Fügungen mit der Bed.⟩ *im Zeitmaß, im Rhythmus von ... ablaufend:* t. di marcia ['-- di 'martʃa] *(im Marschtempo);* t. giusto ['-- 'dʒusto] *(in angemessener Bewegung);* t. primo ['-- 'priːmo] *(im früheren, anfänglichen Tempo);* t. rubato (↑rubato); **Tempo** [-], das; -s, -s u. Tempi [ital. tempo, ↑Tempo]: **1.** ⟨Pl. -s⟩ *Geschwindigkeit, mit der eine Bewegung abläuft:* ein gleichbleibendes, das höchste zulässige T.; ein gemächliches, wahnsinniges T.; ein zügiges T. vorlegen; das vorgeschriebene, erlaubte T. fahren; das T. erhöhen; am T. zulegen; er nahm die Kurve in/mit hohem T.; auf Landstraßen gilt T. 100 *(sind 100 km/h Höchstgeschwindigkeit vorgeschrieben);* hat der ein T. drauf! *(ugs.; fährt der aber schnell!);* Tempo [Tempo]! *(ugs.; los, beeilt euch!, beeil dich!).* **2.** ⟨Pl. meist Tempi⟩ (Musik) *(für den Vortrag geeignetes, den Besonderheiten eines Werkes angemessenes) musikalisches Zeitmaß:* der Dirigent nahm die Tempi zu rasch, fiel aus dem T. **3.** (Fechten) *(bei der Parade) Hieb in den gegnerischen Angriff, um einen Treffer zuvorzukommen.*

Tempo-: ~**aktion,** die (Fechten): svw. ↑Tempo (3); ~**begrenzung,** die: vgl. ~limit; ~**hieb,** der (Fechten): svw. ↑Tempo (3); ~**limit,** das (Verkehrsw.): *Geschwindigkeitsbeschränkung;* ~**sünder,** der: *jmd., der die Geschwindigkeitsbeschränkung nicht einhält;* ~**taschentuch,** das [Tempo ⓦ] (ugs.): *Papiertaschentuch;* ~**verlust,** der; ~**wechsel,** der.

Tempora: Pl. von ↑Tempus; **¹temporal** [tɛmpo'raːl] ⟨Adj.; o. Steig.⟩ [lat. temporālis, zu ↑Tempus] (Sprachw.): *zeitlich:* eine -e Konjunktion (z. B. nachdem); **²temporal** [-] ⟨Adj.; o. Steig.⟩ [spätlat. temporālis, zu: lat. tempora (Pl.) = Schläfe] (Med.): *zu den Schläfen gehörend.*

Temporal- (Sprachw.): ~**adverb,** das: *Adverb der Zeit* (z. B. heute, neulich); ~**bestimmung,** die: *Adverbialbestimmung der Zeit;* ~**satz,** der: *Adverbialsatz der Zeit.*

Temporalien [tɛmpo'raːljən] ⟨Pl.⟩ [mlat. temporalia, zu lat. temporālis, ↑¹temporal] (MA.): *mit der Verwaltung eines kirchlichen Amtes verbundene weltliche Rechte u. Einkünfte der Geistlichen;* **tempora mutantur** ['tɛmpora mu'tantuːɐ̯], lat. = die Zeiten ändern sich] (bildungsspr.): *alles wandelt, ändert sich;* **temporär** [...'rɛːɐ̯] ⟨Adj.; o. Steig.⟩ [frz. temporaire < lat. temporārius] *zeitweilig [auftretend]; vorübergehend;* **temporell** [...'rɛl] ⟨Adj.; o. Steig.⟩ [frz. temporel] (bildungsspr. veraltet): **a)** *zeitlich, vergänglich;* **b)** *irdisch, weltlich;* **temporisieren** [...ri'ziːrən] ⟨sw. V.; hat⟩ [frz. temporiser < mlat. temporizare = zögern, verweilen] (bildungsspr. veraltet): *hinhalten* (2); **Tempus** ['tɛmpʊs], das; -, Tempora [↑Tempus]: *lat. tempus = Zeit[abschnitt]* (Sprachw.): svw. ↑Zeitform.

Tenakel [te'naːkl], das; -s, - [lat. tenāculum = Halter (1 a),

zu: tenēre, ↑²Tenor] (Druckw.): *Vorrichtung zum Halten des Manuskripts für den Schriftsetzer;* **Tenazität** [tena-tsi'tɛ:t], die; - [lat. tenācitās = das Festhalten] (Fachspr.): *Zähigkeit; Zus-. Reißfestigkeit; Ziehbarkeit, Dehnbarkeit.* **Tendenz** [tɛn'dɛnts], die; -, -en [(älter engl. tendence) frz. tendance, zu: tendre < lat. tendere = spannen, (sich aus)strecken]: **1. a)** *sich abzeichnende, jmdm. od. etw. innewohnende Entwicklung; Entwicklungslinie:* eine T. zeichnet sich ab, hält an; es herrscht die T., die T. geht dahin, den Sport weiter zu kommerzialisieren; die Wirtschaft zeigt eine ansteigende T.; die Preise haben eine fallende, steigende T.; die T. *(Grundstimmung)* an der Börse ist fallend, steigend; **b)** ⟨meist Pl.⟩ *etw., was ein bestimmtes Anliegen, eine Entwicklung erkennbar zum Ausdruck bringt; Strömung, Richtung:* neue -en in der Literatur, Musik; seine Politik hat sozialistische -en. **2. a)** *Hang, Neigung:* er hat die T., immer auf seiner Meinung zu beharren; seine Ansichten haben eine T. zum Dogmatismus; **b)** (oft abwertend) *Darstellungsweise, mit der ein bestimmtes (meist politisches) Ziel erreicht, etw. bezweckt werden soll:* diese Zeitung hat, verfolgt eine T.; ein Roman mit T. **Tendenz-:** ~**betrieb,** der: *Betrieb, der bestimmten ideellen (z. B. politischen, pädagogischen, religiösen) Zielsetzungen dient;* ~**dichtung,** die (oft abwertend): *Dichtung, die eine (bes. politische) Tendenz* (2 b) *verfolgt;* ~**literatur,** die (oft abwertend): vgl. ~dichtung; ~**roman,** der (oft abwertend): vgl. ~dichtung; ~**schutz,** der: *Bestimmungen des Betriebsverfassungsgesetzes, die für Tendenzbetriebe bestimmte Rechte des Betriebsrats einschränken;* ~**stück,** das (oft abwertend): vgl. ~dichtung; ~**wende,** die: *Wende, Umkehr in der Tendenz* (1 a): eine T. in der Politik. **tendenziell** [tɛndɛn'tsi̯ɛl] ⟨Adj.; o. Steig.⟩ [vgl. frz. tendanciel]: *einer allgemeinen Entwicklung, Tendenz entsprechend, sich auf sie beziehend;* **tendenziös** [...'tsi̯ø:s] ⟨Adj.⟩, -er, -este⟩ [frz. tendancieux] (abwertend): *von einer weltanschaulichen, politischen Tendenz beeinflußt u. daher nicht objektiv empfindend:* -e Presseberichte; etw. t. verfälschen. **Tender** ['tɛndɐ], der; -s, - [engl. tender, gek. aus: attender = Pfleger zu: to attend = pflegen, aufwarten, über das Afrz. < lat. attendere = aufmerksam beachten]: **1.** *Anhänger der Dampflokomotive zur Aufnahme von Brennmaterial u. Wasser; Kohlenwagen* (b). **2.** (Seew.) *ein od. mehrere andere Schiffe begleitendes Schiff, das Brennmaterial, Wasser, Proviant o. ä. transportiert.* **tendieren** [tɛn'di:rən] ⟨sw. V.; hat⟩ [rückgeb. aus ↑Tendenz] (bildungsspr.): *zu etw. hinneigen, auf etw. gerichtet sein:* die Partei tendiert nach links, rechts; er tendiert dazu, den Vertrag abzuschließen; die Entwicklung tendiert dahin, daß ...; die Aktien tendieren schwächer, uneinheitlich (Börsenw.; *entwickeln sich im Kurs schwächer, uneinheitlich*). **teneramente** [tenera'mɛntə] ⟨Adv.⟩ [ital. zu lat. tener = zart] (Musik): *zart, zärtlich.* Vgl. con tenerezza. **Teneriffaarbeit,** die; -, -en, **Teneriffaspitze** [tene'rɪfa-], die; -, -n [nach der Kanareninsel Teneriffa]: svw. ↑Sonnenspitze. **Tenn** [tɛn], das; -s, -e (schweiz.): svw. ↑Tenne; **Tenne** ['tɛnə], die; -, -n [mhd. tenne, ahd. tenni]: *festgestampfter od. gepflasterter Platz [in der Scheune] bes. zum Dreschen* (1). **Tennis** ['tɛnɪs], das; - [engl. tennis, gek. aus lawn tennis (↑Lawn-Tennis) < mengl. tenetz < (a)frz. tenez! = haltet (den Ball)!]: *Ballspiel, bei dem ein kleiner Ball von zwei Spielern (od. Paaren von Spielern) nach bestimmten Regeln mit Schlägern über ein Netz hin- u. zurückgeschlagen wird.* **Tennis-:** ~**arm,** der: vgl. ~ell[en]bogen; ~**ball,** der; ~**crack,** der (Jargon): *Crack* (1) *im Tennis;* ~**dreß,** der: vgl. ~kleidung; ~**ell[en]bogen,** der (Med.): *(durch Überanstrengung des Arms beim Tennisspielen auftretende) Entzündung bestimmter Teile des Ellbogengelenks;* ~**hemd,** das; ~**hose,** die: *kurze, weiße, beim Tennisspielen getragene Hose;* ~**kleid,** das; vgl. ~hose; ~**kleidung,** die; ~**klub,** der; ~**maschine,** die: *dem Training ohne Partner dienendes Gerät, das in bestimmten Abständen Bälle wirft; Ballwurfmaschine;* ~**match,** das; ~**meisterschaft,** die; ~**partner,** der; ~**partnerin,** die; ~**platz,** der: **1.** *Spielfeld für das Tennisspiel (meist auf hartem rotem Sandboden).* **2.** *Anlage mit mehreren Spielfeldern für das Tennisspiel;* ~**schläger,** der: *(zum Tennisspielen benutzter) Schläger* (3) *in Form eines meist ovalen Holzrahmens mit der Art eines Gitters gespannten Saiten u. langem Griff;* ¹**Racket;** ~**schuh,** der: *[beim Tennisspielen getragener] flexibler, meist weißer Sportschuh aus Leinen od. weichem Leder;* ~**spiel,** das; ~**spielen,** das; -s; ~**spieler,**

der; ~**spielerin,** die; ~**turnier,** das; ~**wand,** die: *Wand* (1 b) *zum Trainieren (mit einem weißen Strich als Markierung des Netzes), von der der Ball zurückprallt u. erneut geschlagen werden kann.* **Tenno** ['tɛno], der; -s, -s [jap. tennō, eigtl. = himmlischer (Herrscher)]: **a)** ⟨o. Pl.⟩ *Titel, Würde des japanischen Herrschers;* **b)** *Inhaber, Träger des Titels Tenno* (a). ¹**Tenor** [te'no:ɐ̯], der; -s, Tenöre [te'nø:rə], österr. auch: -e [ital. tenore, eigtl. = (die Melodie) haltende (Hauptstimme) < lat. tenor, ↑²Tenor] (Musik): **1.** *hohe Männersingstimme; er hat einen strahlenden T., singt* T. **2.** ⟨o. Pl.⟩ *solistische Tenorpartie in einem Musikstück:* den T. singen. **3.** *Sänger mit Tenorstimme:* er ist ein berühmter T. **4.** ⟨o. Pl.⟩ *die Sänger mit Tenorstimme in einem [gemischten] Chor:* der T. setzte ein; ²**Tenor** ['te:nɔr], der; -s [lat. tenor = Ton(höhe) einer Silbe; Sinn, Inhalt, zu: tenēre = (ge)spannt) halten]: **1. a)** *grundlegender Gehalt, Sinn (einer Äußerung o. ä.); grundsätzliche Einstellung:* der T. seines Buches ist die Absage an jeden Radikalismus; alle seine Äußerungen hatten den gleichen T.; **b)** (jur.) *Wortlaut eines gerichtlichen Urteils:* den T. des Urteils verlesen. **2.** (Musik) **a)** *zusammen mit der Finalis die Tonart bestimmender, bei der Rezitation hervortretender Ton einer kirchentonalen Melodie;* **b)** *in der mehrstimmigen Musik des 13.–16. Jh.s die den Cantus firmus tragende Stimme.* **Tenor-** (¹Tenor; Musik): ~**buffo,** der: *Buffo mit Tenorstimme;* ~**horn,** das: *Blechblasinstrument in Tenorlage;* ~**lage,** die: *dem* ¹*Tenor* (1) *entsprechende, hohe Lage* (5 a); ~**partie,** die: *für die* ¹*Tenor* (1) *geschriebener Teil eines Musikwerks;* ~**sänger,** der; ~**schlüssel,** der: *auf der 4. Linie des Notensystems liegender C-Schlüssel;* ~**stimme,** die: **1.** *hohe Männer[sing]stimme.* **2.** *Noten für den* ¹*Tenor* (1). **Tenora** [te'no:ra], die; -, -s [span. tenora] (Musik): *katalanische Schalmei in Tenorlage mit stark näselndem Klang;* **tenoral** [teno'ra:l] ⟨Adj.; o. Steig.⟩ (Musik): *die Tenorlage betreffend;* **Tenore, Tenöre:** Pl. von ↑¹Tenor; **Tenorist** [teno'rɪst], der; -en, -en [zu ↑¹Tenor]: *Tenorsänger.* **Tensid** [tɛn'zi:t], das; -[e]s, -e ⟨meist Pl.⟩ [zu lat. tēnsum, 2. Part. von: tendere, ↑Tendenz] (Chemie): *in Wasch- u. Reinigungsmitteln enthaltene, die Waschkraft steigernde Substanz;* **Tension** [tɛn'zi̯o:n], die; -, -en [lat. tēnsio = Spannung] (Physik): *Spannung von Gasen u. Dämpfen;* **Tensor** ['tɛnzɔr, auch: ...zo:ɐ̯], der; -s, -en [tɛn'zo:rən; zu lat. tēnsum, ↑Tensid] (Math.) *Größe in der Vektorenrechnung.* **Tentakel** [tɛn'ta:kl], der od. das; -s, - ⟨meist Pl.⟩ [zu lat. tentāre, Nebenf. von: temptāre = (prüfend) betasten]: **1.** *Fangarm.* **2.** (Bot.) *haarähnliches, ein klebriges Sekret absonderndes Gebilde auf der Blattoberfläche fleischfressender Pflanzen;* **Tentakulit** [tɛntaku'li:t, auch: ...lɪt], der; -en, -en [die Tiere besaßen vermutlich Tentakel (1)]: *fossile Flügelschnecke mit konischem, in einer einfachen Spitze auslaufendem Gehäuse;* ⟨Zus.:⟩ **Tentakulitenschiefer,** der (Geol.); **Tentamen** [tɛn'ta:mən], das; -s, ...mina [lat. tentāmen, Nebenf. von: temptāmen = Versuch]: **1.** *(bes. beim Medizinstudium) Vorprüfung.* **2.** (Med.) *Versuch;* **tentativ** [tɛnta'ti:f] ⟨Adj.; o. Steig.⟩ [vgl. frz. tentatif, engl. tentative] (bildungsspr.): *versuchs-, probeweise;* **tentieren** [tɛn'ti:rən] ⟨sw. V.; hat⟩ [frz. tenter < lat. tentāre, ↑Tentakel]: **1.** (veraltet, noch landsch.) **a)** *untersuchen, prüfen;* **b)** *versuchen, unternehmen.* **2.** (österr. ugs.) *beabsichtigen.* **Tenue** [tə'ny], (seltener:) **Tenü** [tə'ny], das; -s, -s [frz. tenue, eigtl. = subst. 2. Part. von: tenir = sich halten (2 b)] (schweiz.): *Art u. Weise, wie jmd. gekleidet ist; Anzug, Dreß, Uniform.* **Tenuis** ['te:nu̯ɪs], die; -, Tenues [...u̯e:s; lat. tenuis = dünn] (Sprachw.): *stimmloser Verschlußlaut (z. B. k, p, t).* **tenuto** [te'nu:to] ⟨Adv.⟩ [ital. tenuto, 2. Part. von: tenere < lat. tenēre, ↑²Tenor] (Musik): *ausgehalten, getragen.* **Tepidarium** [tepi'da:ri̯ʊm], das; -s, ...ien [...i̯ən; lat. tepidārium: (in röm. Thermen) temperierter Aufenthaltsraum. **Tepp** [tɛp], der; -en, -en (landsch., bes. südd., österr., schweiz.): ↑Depp; **teppert** ['tɛpɐt] ⟨Adj.⟩ (österr.): ↑deppert. **Teppich** ['tɛpɪç], der; -s, -e [mhd. tep(p)ich, ahd. tep(p)ih, über das Roman. (vgl. afrz. tapiz) < (v)lat. tap(p)ētum, tapēte, tapēs < griech. tápēs, tápis, viell. aus dem Pers.]: **1.** *geknüpfter, gewebter od. gewirkter rechteckiger od. runder Fußbodenbelag: ein echter, alter, wertvoller, orientalischer, persischer T.; der T. ist abgetreten; für den Staatsbesuch wurde der rote T. ausgerollt; einen T. weben, knüpfen; einen T. legen; den T. abbürsten, [ab]saugen, klopfen, zusammenrollen; ein Zimmer mit [schweren, dicken] -en*

auslegen; Ü ein T. aus Moos, aus dichtem Gras; *auf
dem T. bleiben (ugs.; *sachlich, im angemessenen Rahmen
bleiben*); *etw.* unter den T. kehren (ugs.; *etw.
vertuschen, nicht offen darlegen*). 2. (bes. südd.) *[Woll]decke.*

Teppich-: ~boden, der: *den Boden eines Raumes von Wand
zu Wand bedeckender textiler Fußbodenbelag;* ~bürste, die:
Bürste zum Reinigen von Teppichen; ~fliese,
die: *viereckige, aus textilem Fußbodenbelag zugeschnittene
Platte zum Auslegen eines Raumes;* ~händler, der; ~käfer,
der: *schwarzer Speckkäfer mit weißen u. rötlichen Flecken,
dessen Larve als Schädling an Teppichen u. Wollsachen
auftritt;* ~kehrer, der: *flacher, unten offener Kasten mit
langem Stiel u. beim Schieben sich drehenden, walzenförmi-
gen Bürsten zum Reinigen von Teppichen;* ~kehrmaschine,
die: *elektrisch angetriebener Teppichkehrer;* ~klopfer, der:
*zum Ausklopfen von Teppichen dienendes, meist aus ge-
flochtenem Rohr (1 a) bestehendes Haushaltsgerät in Form
einer durchbrochenen Fläche mit Handgriff; [Aus]klopfer;*
~klopfmaschine, die: *elektrisches Gerät, das Teppiche gleich-
zeitig klopft u. absaugt;* ~klopfstange, die: svw. ↑~stange;
~knüpfer, der; -s, -; ~knüpferin, die; -, -nen; ~muster,
das; ~pflege, die; ~reinigung, die: a) *das Reinigen (2) von
Teppichen;* b) *Reinigung (2) für Teppiche;* ~schaum, die:
Reinigungsmittel für Teppiche in Form von Schaum; ~stan-
ge, die: *waagerecht befestigte Stange, über die Teppiche
zum Klopfen gelegt werden; Klopfstange;* ~weberin, die.

Tequila [te'ki:la], der; -[s] [nach der gleichnamigen mex.
Stadt]: *aus Pulque hergestellter mexikanischer Branntwein.*
Tera... [tera...; zu griech. téras (Gen.: tératos) = Mißgeburt;
ungewöhnlich großes (Tier)] ⟨Best. von Zus. mit der Bed.⟩:
eine Billion mal so groß (z. B. Terameter = 10^{12} m; Zeichen:
T); teratogen [terato'ge:n] ⟨Adj.; o. Steig.⟩ [↑-gen] (Med.,
Pharm.): *(bes. von Medikamenten) Mißbildungen bewir-
kend;* Teratologie, die; - [↑-logie] (Med., Biol.): *Lehre von
den Mißbildungen der Lebewesen;* Teratom [...'to:m], das;
-s, -e (Med.): *angeborene Mischgeschwulst.*
Terbium ['tɛrbjʊm], das; -s [nach dem schwedischen Ort
Ytterby] (Chemie): *metallisches Element aus der Gruppe
der Lanthanoide (chemischer Grundstoff); Zeichen: Tb*
Terebinthe [tere'bɪntə], die; -, -n [lat. terebinthus < griech.
terébinthos]: svw. ↑Terpentinpistazie.
Tergal⟨W⟩ [tɛr'ga:l], das; -s [Kunstwort]: 1. *synthetische Tex-
tilfaser aus Polyester.* 2. *Gewebe aus Tergal* (1).
Term [tɛrm], der; -s, -e [frz. terme, eigtl. = Grenze, Begren-
zung < (m)lat. terminus, ↑Termin]: 1. (Math., Logik)
*[Reihe von] Zeichen in einer formalisierten Theorie, mit
der od. dem eines der in der Theorie betrachteten Objekte
dargestellt wird.* 2. (Physik) *Zahlenwert der Energie eines
mikrophysikalischen Systems (eines Atoms, Moleküls od.
Ions).* 3. (Sprachw. selten) svw. ↑Terminus; Terme ['tɛrmə],
der; -n, -n [frz. terme, ↑Term] (veraltet): *Grenzstein;* Termin
[tɛr'mi:n], der; -s, -e [mhd. termin = Zahlungsfrist <
mlat. terminus < lat. terminus = Ziel, Ende, eigtl. =
Grenzzeichen, Grenze]: 1. *(von jmdm.) festgelegter Zeit-
punkt; Tag, bis zu dem od. an dem etw. geschehen muß:
ein dringender T.; der festgesetzte T. rückte heran; der
letzte, äußerste T. für die Zahlung ist der 1. Mai; dieser
T. ist ungünstig, paßt mir nicht; einen T. festsetzen, verein-
baren, bestimmen, einhalten, überschreiten, versäumen;
einen T. [beim Arzt] haben (einen Arzt angemeldet sein);
sich einen T. geben lassen, keinen T. bekommen; ich habe
in nächster Zeit viele -e (Besprechungen o. ä. zu festgelegten
Zeitpunkten); an einen T. gebunden sein; die Sitzung wurde
auf einen späteren T. verschoben, verlegt; *zu T. stehen
(anstehen, demnächst fällig sein).* 2. (jur.) *vom Gericht
festgesetzter Zeitpunkt bes. für eine Gerichtsverhandlung:
heute ist T. in Sachen ...; [einen] T. haben; einen gericht-
lichen T. anberaumen, wahrnehmen, versäumen, vertagen,
absetzen, aufheben, verlegen; etw. im ersten T. verhandeln.*
termin-, Termin-: ~änderung, die; ~angabe, die; ~arbeit,
die: *Arbeit, die zu einem bestimmten Termin fertiggestellt
sein muß;* ~börse, die (Börsenw.): *der Termingeschäf-
te an der Börse;* ~druck, der ⟨o. Pl.⟩: *durch einen Termin
entstehender Zeitdruck:* unter T. stehen; ~einlage, die
(Bankw.): *Einlage (bei einer Bank o. ä.) mit fester Laufzeit
od. Kündigungsfrist;* ~gebunden ⟨Adj.; o. Steig.; nicht adv.⟩:
-e Arbeiten; ~gemäß ⟨Adj.; o. Steig.⟩: *-e Fertigstellung;
eine Arbeit t. einreichen;* ~gerecht ⟨Adj.; o. Steig.⟩: vgl.
~gemäß; ~geschäft, das (Börsenw.): *Börsengeschäft, das
zum Tageskurs abgeschlossen wird, dessen Erfüllung jedoch*

zu einem vereinbarten späteren Termin erfolgt; ~kalender,
der: *Kalender* (1) *zum Notieren von Terminen;* ~kontrolle,
die: *Überwachung der Einhaltung von Terminen;* ~markt,
der (Börsenw.): *Markt der Wertpapiere, die nur im Termin-
geschäft gehandelt werden* (Ggs.: Kassamarkt); ~plan, der;
~planung, die; ~schwierigkeiten ⟨Pl.⟩: T. haben; ~treue, die
(DDR): *termingerechte Erfüllung eines* [2]*Planes* (1 b); ~über-
schreitung, die (jur.); ~verschiebung, die;
~verzögerung, die; ~verzug, der: in T. geraten.
terminal [tɛrmi'na:l] ⟨Adj.⟩ o. Steig.⟩ [lat. terminālis, ↑Termi-
nal]: 1. (Fachspr.) *am Ende stehend.* 2. (veraltet) *die Grenze,
das Ende betreffend;* Terminal ['tœ:gminəl, 'tœr..., engl.:
'tɜ:mnl; engl.-amerik. terminal (station), zu: terminal =
das Ende bildend, End- < lat. terminālis = zur Grenze
gehörend, Grenz-, zu: terminus, ↑Termin]: 1. ⟨der, auch:
das; -s, -s⟩ a) *Halle auf einem Flughafen, in der die Fluggäste
abgefertigt werden;* b) *Anlage zum Be- und Entladen in
Bahnhöfen od. in Häfen.* 2. ⟨das; -s, -s⟩ (Datenverarb.)
*Vorrichtung für die Ein- u. Ausgabe von Daten an einer
Datenverarbeitungsanlage;* terminativ [tɛrmina'ti:f] ⟨Adj.;
o. Steig.⟩ [zu lat. terminātum, 2. Part. von: terminäre
= beendigen] (Sprachw.): svw. ↑perfektiv; der Terminator
[tɛrmi'na:tɔr, auch: ...to:g], der; -s, -en [...na'to:rən; spätlat.
terminātor = Abgrenzer, zu lat. terminäre = abgrenzen]
(Astron.): *Grenzlinie zwischen dem beleuchteten u. dem un-
beleuchteten Teil des Mondes od. eines Planeten;* Termini:
Pl. von ↑Terminus; terminieren [tɛrmi'ni:rən] ⟨sw. V.; hat⟩
[zu ↑Termin]: 1. *befristen: der Prozeß wurde auf 20
Verhandlungstage terminiert.* 2. *zeitlich festsetzen: eine
Veranstaltung t.;* ⟨Abl.:⟩ Terminierung, die; -, -en; Terminis-
mus [...'nɪsmʊs], der; -: 1. (Philos.) *den rein begrifflichen
Charakter des Denkens betonende Variante des Nominalis-
mus* (1). 2. (Theol.) *Richtung des Pietismus, die die Frist
Gottes zur Bekehrung des Sünders für zeitlich begrenzt hielt;*
Termini technici: Pl. von ↑Terminus technicus; terminlich
⟨Adj.; o. Steig.; nicht präd.⟩: *den Termin betreffend: -e
Schwierigkeiten;* Terminologe [tɛrmino-], der; -n, -n [zu
↑Terminus u. ↑-loge]: *[wissenschaftlich ausgebildeter] Fach-
mann, der fachsprachliche Begriffe definiert u. Terminolo-
gien erstellt;* Terminologie, die; -, -n [...i:ən; ↑-logie]: a) *Ge-
samtheit der in einem Fachgebiet üblichen Fachwörter u.
-ausdrücke; Nomenklatur* (a); b) *Wissenschaft vom Aufbau
eines Fachsystems;* terminologisch ⟨Adj.; o. Steig.;
nicht präd.⟩: *die Terminologie betreffend;* Terminus
['tɛrminʊs], der; -, Termini [mlat. terminus < lat. terminus,
↑Termin]: *festgelegte Bezeichnung, Fachausdruck, -wort;*
Terminus ad quem [- ad 'kvɛm], der; --- [lat.]: *Zeitpunkt,
bis zu dem etw. gilt od. ausgeführt wird;* Terminus
ante quem [- 'antə 'kvɛm], der; --- [lat.]: svw. ↑Terminus
ad quem; Terminus a quo [- 'a: 'kvo:], der; - - - [lat.]:
Zeitpunkt, von dem an etw. beginnt, ausgeführt wird; Termi-
nus post quem [- 'pɔst 'kvɛm], der; -, --- [lat.]: svw. ↑Terminus
a quo; Terminus technicus [- 'tɛçnikʊs], der; -, -, Termini
technici [...ni ...tsi; nlat.]; vgl. technisch]: *Fachausdruck.*
Termite [tɛr'mi:tə], die; -, -n [zu spätlat. termes (Gen.: termi-
tis) = Holzwurm]: *staatenbildendes, den Schaben ähnliches,
meist weißliches Insekt bes. der Tropen u. Subtropen.*
Termiten-: ~hügel, der: *Bau der Termiten in Form eines
Hügels;* ~säule, die: vgl. ~hügel; ~staat der.
ternär [tɛr'nɛ:g] ⟨Adj.; o. Steig.⟩ [frz. ternaire < spätlat.
ternārius, zu lat. ternī = je drei] (Chemie): *dreifach;
aus drei Stoffen bestehend;* Terne ['tɛrnə], die; -, -n [ital.
terna = Dreizahl, zu lat. ternī, ↑ternär]: *Reihe von drei
gesetzten od. gewonnenen Nummern in der alten Zahlenlotte-
rie;* Ternion [tɛr'njo:n], die; -, -en [lat. ternio = die Zahl
drei] (veraltet): *Verbindung von drei Dingen;* Terno ['tɛrno],
der; -s, -s [ital. terno] (österr.): svw. ↑Terne.
Terpen [tɛr'pe:n], das; -s, -e [gek. aus ↑Terpentin] (Chemie):
*als Hauptbandteil ätherischer Öle vorkommende organi-
sche Verbindung;* ⟨Zus.:⟩ terpenfrei ⟨Adj.; o. Steig.; nicht
adv.⟩: *-e* [e spätlat. (resina) ter(e)bintina = Harz der Terebinthe,
zu lat. terebinthinus < griech. terebínthinos = zur Tere-
binthe gehörend]: a) *Harz verschiedener Nadelbäume* (z. B.
Kiefernharz); b) (ugs.) svw. ↑Terpentinöl: *Farbflecke mit
T. entfernen;* ⟨Zus.:⟩ Terpentinöl, das: *meist farbloses, dünn-
flüssiges Öl aus Terpentin* (a), *das als Lösungsmittel für
Harze u. Lacke dient;* Terpentinpistazie, die: *im Mittelmeer-
gebiet heimische Art der Pistazie* (1), *aus deren Rinde Tere-
pentin* (a) *gewonnen wird; Terebinthe.*

Terra ['tɛra], die; - [lat. terra] (Geogr.): *Erde, Land;* **Terra di Siena** [- di 'zjɛ:na], die; - - - [ital.]: svw. ↑Sienaerde; **Terrain** [tɛ'rɛ̃:], das; -s, -s [frz. terrain < lat. terrēnum = Erde, Acker, zu: terrēnus = aus Erde bestehend, zu: terra, ↑Terra]: **a)** (bes. Milit.) *Gelände:* unbebautes, unwegsames T.; das T. erkunden; die Truppen haben in dem Kampf T. verloren, gewonnen; Ü die Literatur ist für ihn ein unbekanntes T.; das T. für Verhandlungen vorbereiten *(die Voraussetzungen dafür schaffen);* * **das T. sondieren** (bildungsspr.; *vorsichtig Nachforschungen anstellen, in einer Sache vorfühlen);* **b)** *Baugelände, Grundstück:* T. in Hanglage zu verkaufen. **2.** (Geogr.) *Erdoberfläche (im Hinblick auf ihre Formung);* **Terra incognita** [- in'kɔgnita], die; - - [lat.; vgl. inkognito] (bildungsspr.): *unbekanntes, unerforschtes Gebiet;* **Terrakotta** [tɛra'kɔta], die; -, ...tten (österr. nur so), **Terrakotte**, die; -, -n [ital. terracotta, aus: terra = Erde u. cotto = gebrannt, 2. Part. von: cuocere < lat. coquere, ↑kochen]: **1.** ⟨o. Pl.⟩ *ohne Glasur gebrannter* [1] *Ton, der beim Brennen eine weiße, gelbe, braune od. rote Färbung annimmt.* **2.** *antikes Gefäß od. Plastik aus Terrakotta* (1). **Terramycin** Ⓦ [tɛramy'tsi:n], das; -s [engl. Terramycin, zu lat. terra = Erde u. griech. mýkēs = Pilz] (Med., Pharm.): *aus dem Strahlenpilz gewonnenes Antibiotikum.* **Terrarienkunde** [tɛ'ra:rjən-], die; -: *Lehre von der Haltung u. Zucht von Tieren im Terrarium;* **Terrarium** [tɛ'ra:rjʊm], das; -s, ...ien [...jən; geb. nach ↑Aquarium zu lat. terra, ↑Terra]: **1.** *(in Räumen od. im Freien aufgestellter) [Glas-] behälter zur Haltung, Zucht u. Beobachtung von Lurchen u. Kriechtieren.* **2.** *Gebäude [in einem zoologischen Garten], in dem Lurche u. Kriechtiere gehalten werden;* **Terrasse** [tɛ'rasə], die; -, -n [frz. terrasse, eigtl. = Erdaufhäufung, über das Aprovenz. zu lat. terra, ↑Terra]: **1.** *größere [überdachte] Fläche an einem Haus für den Aufenthalt im Freien:* auf der T. frühstücken, in der Sonne sitzen. **2.** *stufenartiger Absatz (4), das Gefälle eines Hanges unterbrechende ebene Fläche:* -n für den Weinbau anlegen. **terrassen-, Terrassen-:** ~**artig** ⟨Adj.⟩; ~**dach**, das: *Dach über einer Terrasse* (1); ~**dynamik**, die (Musik): *Wechsel der Stärkegrade* (z. B. von piano zu forte); ~**förmig** ⟨Adj.; o. Steig.; nicht adv.⟩; ~**garten**, der: *in Terrassen* (2) *angelegter Garten;* ~**haus**, das: *[an einen Hang gebautes] Haus, bei dem jedes Stockwerk gegenüber dem darunterliegenden um einige Meter zurückgesetzt ist, so daß eine in Terrassen* (2) *aufgegliederte Fassade entsteht u. jede Wohnung eine eigene Terrasse* (1) *hat;* ~**treppe**, die; ~**tür**, die. **terrassieren** [tɛra'si:rən] ⟨sw. V.; hat⟩ [frz. terrasser]: *einen Hang terrassen-, treppenförmig anlegen* (z. B. bei Weinbergen); ⟨Abl.:⟩ **Terrassierung**, die; -, -en *(das Terrassieren;* **b)** *das Terrassiertsein;* **Terrazzo** [tɛ'ratso], der; -[s], ...zzi [ital. terrazzo, eigtl. = Terrasse]: *aus Zement u. verschieden getönten Steinchen hergestellter Werkstoff, der für Fußböden, Spülsteine usw. verwendet wird;* ⟨Zus.:⟩ **Terrazzofußboden**, der; **Terrazzostufe**, die; **terrestrisch** [tɛ'rɛstrɪʃ] ⟨Adj.; o. Steig.⟩ [lat. terrestris]: **1.** (bildungsspr., Fachspr.) *die Erde betreffend; Erd...* **2. a)** (Geol.) *(von Ablagerungen u. geologischen Vorgängen) auf dem Festland gebildet, geschehen:* ein -es Beben *(Erdbeben);* **b)** (Biol.) *zur Erde gehörend, auf dem Land lebend* (Ggs.: limnisch 1, marin 2). **terribel** [tɛ'ri:bl̩] ⟨Adj.; ...bler, -ste⟩ [frz. terrible, ↑Enfant terrible] (veraltet): *schrecklich* (1, 2): terrible Zustände. **Terrier** ['tɛrie], der; -s, - [engl. terrier (dog), eigtl. = Erdhund, zu spätlat. terrārius = den Erdboden betreffend, zu lat. terra, ↑Terra]: *in vielen Rassen gezüchteter, kleiner bis mittelgroßer, meist stichelhaariger Hund;* **terrigen** [tɛri'ge:n] ⟨Adj.; o. Steig.⟩ [zu lat. terra (↑Terra) u. ↑-gen] (Biol.): *von Festland stammend;* **Terrine** [tɛ'ri:nə], die; -, -n [frz. terrine, eigtl. = irden(e Schüssel) < afrz. terin, über das Vlat. < lat. terrēnus = irden, zu: terra, ↑Terra]: *große, runde od. ovale, nach unten (in einem Fuß] schmal zulaufende Schüssel [mit Deckel]:* eine T. mit Suppe; eine T. Erbsensuppe bestellen; Punsch aus der T. schöpfen; **territorial** [tɛrito'rja:l] ⟨Adj.; o. Steig.; meist nur attr.⟩ [(frz. territorial <) spätlat. territoriālis, zu lat. territōrium, ↑Territorium]: **1.** *ein Territorium (2) betreffend, zu ihm gehörend:* die -e Integrität eines Staates; -e Ansprüche, Forderungen; -e Verteidigung (Milit.; ↑Territorialheer). **2.** (DDR) *das Territorium* (3) *betreffend.* **Territorial-:** ~**armee**, die (Milit.): *(bes. in England u. Frankreich) örtliche [aus Freiwilligen bestehende] Truppe zur Unterstützung des aktiven Heeres im Kriegsfall; Landwehr, Miliz* (1 b); ~**dienst**, der (schweiz.): svw. ↑~armee; ~**gewalt**, die ⟨o. Pl.⟩: *Gewalt* (1), *Oberhoheit über ein Territorium* (2); ~**gewässer**, das: svw. ↑Hoheitsgewässer; ~**heer**, das (Milit.): *größtenteils aus Reservisten bestehende, im Falle einer Mobilmachung die Verteidigung des eigenen Territoriums übernehmende Truppe;* ~**hoheit**, die ⟨o. Pl.⟩: svw. ↑~gewalt; ~**kommando**, das (Milit): *Kommando* (3 b) *des Territorialheeres;* ~**staat**, der (hist.): *(in der Zeit des Feudalismus) der kaiserlichen Zentralgewalt nicht unterworfener Staat (Fürstentum);* ~**struktur**, die ⟨o. Pl.⟩ (DDR): *Aufgliederung des Landes in Bezirke, Kreise o. ä., die von örtlichen Volksvertretungen geleitet werden;* ~**system**, das ⟨o. Pl.⟩ (hist.): *(in der Zeit des Absolutismus) Abhängigkeit der Kirche vom Staat.* **Territorialität** [tɛritorjali'tɛ:t], die; -: *Zugehörigkeit zu einem Territorium* (2); **Territorium** [tɛri'to:rjʊm], das; -s, ...ien [...jən; (frz. territoire <) lat. territōrium = zu einer Stadt gehörendes Ackerland, Stadtgebiet]: **1.** *Gebiet, Land:* ein unbesiedeltes, unerforschtes T. **2.** *Hoheitsgebiet eines Staates:* hier betritt man Schweizer T.; fremdes T. verletzen; man befindet sich auf fremdem, ausländischem, deutschem T. **3.** (DDR) *kleinere Einheit der regionalen Verwaltung* (z. B. einen Betrieb umgebendes Wohngebiet). **Terror** ['tɛrɔr, auch: ...ro:ɐ̯], der; -s [lat. terror = Schrecken (bereitendes Geschehen), zu: terrēre = in Schrecken setzen] (abwertend): **1.** *[systematische] Verbreitung von Angst u. Schrecken durch Gewaltaktionen (bes. zur Erreichung politischer Ziele):* nackter, blutiger T.; das Regime kann sich nur durch blanken T. an der Macht halten; die Bevölkerung leidet unter dem T. **2.** *Zwang; Druck [durch Gewaltanwendung]:* die Geheimpolizei übte T. aus. **3.** *große Angst:* T. verbreiten. **4.** (ugs.) **a)** *Zank u. Streit:* bei denen zu Hause ist, herrscht immer T.; **b)** *großes Aufhoben um Geringfügigkeiten:* wegen jeder Kleinigkeit T. machen. **Terror-** (abwertend): ~**akt**, der; ~**aktion**, die; ~**anschlag**, der: *terroristischer Anschlag* (2); ~**bande**, die: ¹*Bande* (1), *die Terrorakte verübt;* ~**gruppe**, die: vgl. ~bande; ~**herrschaft**, die: *Terror verbreitende Herrschaft* (1); ~**justiz**, die: *bes. gegen politisch mißliebige Personen willkürlich verfahrende, zu unverhältnismäßig hohen Strafen verurteilende Justiz* (2); ~**maßnahme**, die; ~**methode**, die; ~**organisation**, die; vgl. ~bande; ~**prozeß**, der: *Prozeß, den der Verfahrensweisen einer Terrorjustiz entspricht;* ~**regime**, das: vgl. ~herrschaft; ~**szene**, die: *Bereich derer, die Terrorakte planen u. ausführen;* ~**urteil**, das: vgl. ~prozeß; ~**welle**, die: *gehäuftes Vorkommen von Terrorakten.* **terrorisieren** [tɛrori'zi:rən] ⟨sw. V.; hat⟩ [frz. terroriser] (abwertend): **1.** *durch Gewaltaktionen in Angst u. Schrecken halten, durch Terror* (1) *einschüchtern, unterdrücken:* die Bevölkerung t.; Banditen terrorisierten das Land durch Überfälle, Plünderungen. **2.** (ugs.) *mit hartnäckiger Aufdringlichkeit einen anderen dazu zwingen, sich ständig mit einem auseinanderzusetzen:* mit seinem ewigen Nörgeln terrorisiert er die ganze Nachbarschaft; ⟨Abl.:⟩ **Terrorisierung**, die; -, -en; **Terrorismus** [tɛro'rɪsmʊs], der; - [frz. terrorisme] (abwertend): **1.** *Einstellung u. Verhaltensweise, die darauf abzielt, [politische] Ziele durch Terror* (1) *durchzusetzen:* die Ursachen des T. **2.** *Gesamtheit der Personen, die Terrorakte verüben:* der internationale T.; **Terrorist** [tɛro'rɪst], der; -en, -en [frz. terroriste] (abwertend): *Anhänger des Terrorismus* (1); *jmd., der Terrorakte ausübt:* extremistische, die ganze T.; ⟨Zus.:⟩ **Terroristenbande**, die; **Terroristenszene**, die: vgl. Terrorszene; **terroristisch** ⟨Adj.; o. Steig.⟩ (abwertend): *sich des Terrors bedienend; Terror ausübend, verbreitend:* -e Gruppen, Anschläge, Gewaltakte. **Tertia** ['tɛrtsja], die; -, ...jen [1: nlat. tertia (classis) = dritte Klasse; 2: zu lat. tertius = dritter; vgl. Prima (a), 2: eigtl. = dritte Schriftgröße]: **1. a)** (veraltend) *vierte u. fünfte Klasse eines Gymnasiums;* **b)** (österr.) *dritte Klasse eines Gymnasiums.* **2.** ⟨o. Pl.⟩ (Druckw.) *Schriftgrad von 16 Punkt;* **Tertial** [tɛr'tsja:l], das; -s, -e [zu lat. tertius = dritter]: *ein drittel Jahr;* (↑Tertia). geb. nach ↑Quartal (2) (veraltend): *ein drittel Jahr;* **Tertiana** [tɛr'tsja:na], die; -, ...nen [lat. tertiāna = dreitägiges Fieber, zu: tertiānus = zum dritten (Tag) gehörend] (Med.): *Form der Malaria, bei der im Abstand von etwa drei Tagen Fieberanfälle auftreten;* ⟨Zus.:⟩ **Tertianafieber**, das (Med.): svw. ↑Tertiana; **Tertianer** [tɛr'tsja:nɐ], der; -s, -: *Schüler einer Tertia* (1); **Tertianerin**, die; -, -nen: w. Form zu ↑Tertianer; **tertiär** [tɛr'tsjɛ:ɐ̯] ⟨Adj.; o. Steig.;

nicht adv.⟩ [1: frz. tertiaire < lat. tertiārius = das Drittel enthaltend; 2: zu ↑Tertiär]: **1.** (bildungsspr.) **a)** *die dritte Stelle in einer Reihe einnehmend:* der -e Bereich des Bildungswesens *(die Hochschulen u. Fachhochschulen);* **b)** (abwertend) *drittrangig.* **2.** (Geol.) *das Tertiär betreffend.* **3.** (Chemie) *(von chemischen Verbindungen) jeweils drei gleichartige Atome durch drei bestimmte andere ersetzend od. mit drei bestimmten anderen verbindend:* -e Salze, -e Alkohole; vgl. primär (2), sekundär (2); **Tertiär** [-], das; -s [eigtl. = die dritte (Formation), nach der älteren Zählung des Paläozoikums als Primär] (Geol.): *ältere Formation des Känozoikums;* **Tertiarier** [tɛr'tsɪa:rɪɐ], der; -s, - [mlat. tertiārius, zu lat. tertius, ↑Tertia; nach der bei großen Orden (1) üblichen Bez. „Erster Orden" = männl. Zweig (z. B. Franziskaner), „Zweiter Orden" = weibl. Zweig (z. B. Klarissen)] (kath. Kirche): *Angehöriger eines Tertiarierordens;* **Tertiarierin,** die; -, -nen: w. Form zu ↑Tertiarier; **Tertiarierorden,** der; -s, -: *Ordensgemeinschaft von Männern u. Frauen, die zwar nach einer anerkannten Regel, jedoch nicht im Kloster leben;* **Tertium comparationis** ['tɛrtsjʊm kɔmpara'tsjo:nɪs], das; - -, ...ia - [lat. = das dritte der Vergleichung] (bildungsspr.): *das Gemeinsame (Dritte), in dem zwei verschiedene Gegenstände od. Sachverhalte übereinstimmen;* **Tertius gaudens** ['tɛrtsjʊs 'gaʊdɛns], der; - - [lat.; vgl. Gaudeamus] (bildungsspr.): *der lachende Dritte.* **Terylen** Ⓦ [tery'le:n], **Terylene** ['tɛrɪli:n] Ⓦ, das; -s [engl. terylene, Kunstwort]: *synthetische Faser aus Polyester.*
Terz [tɛrts], die; -, -en [1: zu lat. tertia = die dritte; 2: eigtl. = dritte Fechtbewegung, zu lat. tertius = der dritte; 3: (kirchen)lat. tertia (hōra) = die 3. Stunde]: **1.** (Musik) **a)** *dritter Ton einer diatonischen Tonleiter;* **b)** *Intervall von drei diatonischen Tonstufen.* **2.** (Fechten) *Klingenlage, bei der die Spitze der nach vorn gerichteten Klinge, vom Fechter aus gesehen, nach rechts oben zeigt u. in Höhe des Ohrs des Gegners steht.* **3.** (kath. Kirche) [Hora (a) des Stundengebets *(um 9 Uhr);* **Terzel** ['tɛrtsl], der; -s, - [ital. terzuolo < mlat. tertiolus, zu lat. tertius (↑Tertia), angeblich soll das dritte Junge im Falkennest ein Männchen sein] (Jägerspr.): *männlicher Falke;* **Terzerol** [tɛrtsə'ro:l], das; -s, -e [ital. terzeruolo, zu: terzuolo, ↑Terzel; zur Bedeutungsentwicklung vgl. Muskete]: *kleine Pistole mit einem od. zwei Läufen;* **Terzerone** [tɛrtsə'ro:nə], der; -n, -n [span. tercerón, zu: tercer(o) = dritter < lat. tertius; eigtl. = jmd., der zu drei Vierteln Mischling ist] (selten): *Mischling als Kind eines Weißen u. einer Mulattin;* **Terzett** [tɛr'tsɛt], das; -[e]s, -e [ital. terzetto, zu: terzo < lat. tertius = dritter]: **1.** (Musik) **a)** *Komposition für drei Singstimmen [mit Instrumentalbegleitung]:* ein T. singen; das T. aus dem „Rosenkavalier" hören; **b)** *dreistimmiger musikalischer Vortrag:* ihre Stimmen erklangen im T.; [im] T. *(dreistimmig)* singen; **c)** *drei gemeinsam singende Solisten.* **2.** *Gruppe von drei Personen, die häufig gemeinsam in Erscheinung treten od. gemeinsam eine Handlung durchführen:* ein berüchtigtes T.; Liebe im T. *(zu dritt).* **3.** (Dichtk.) *eine der beiden dreizeiligen Strophen des Sonetts;* **Terziar** [tɛr'tsja:ɐ], der; -s, -en: svw. ↑Tertiarier; **Terziarin,** die; -, -, -nen: w. Form zu ↑Terziar; **Terzine** [tɛr'tsi:nə], die; -, -n [ital. terzina, zu: terzo, ↑Terzett] (Dichtk.): *Strophe aus drei elfsilbigen jambischen Versen, von denen sich der erste u. dritte reimen, während sich der zweite mit dem ersten u. dritten der folgenden Strophe reimt;* **Terzquartakkord,** der; -[e]s, -e (Musik): *zweite Umkehrung des Septimenakkords mit der Quint als Baßton u. der darüberliegenden Terz u. Quart.*
Tesafilm Ⓦ ['te:za-], der; -[e]s [Kunstwort]: *durchsichtiges Klebeband.*
Tesching ['tɛʃɪŋ], das; -s, -e u. -s [H. u.]: *leichtes kleinkalibriges Gewehr.*
Tesla ['tɛsla], das; -, - [nach dem amerik. Physiker kroat. Herkunft N. Tesla (1856–1943)]: *gesetzliche Einheit der magnetischen Induktion;* Zeichen: T; ⟨Zus.:⟩ **Teslastrom,** der; -[e]s (Elektrot., Med.): *Hochfrequenzstrom von sehr hoher Spannung, aber geringer Stromstärke.*
Tessar Ⓦ [tɛ'sa:ɐ], das; -s, -e: *lichtstarkes Fotoobjektiv.*
Test [tɛst], der; -[e]s, -s, auch: -e [engl. test, eigtl. = [³]Kapsel < afrz. test (> mhd. gleichbed. test) = Topf (für alchimistische Versuche) < lat. tēstum]: *nach einer genau durchdachten Methode vorgenommener Versuch, Prüfung zur Feststellung der Eignung, der Eigenschaften, der Leistung o. ä. einer Person od. Sache:* ein wissenschaftlicher, psycho-

logischer T.; -s haben ergeben, daß ...; das Pokalspiel war ein harter T. *(eine schwere Prüfung)* für die Mannschaft; einen T. aus-, erarbeiten; einen T. mitmachen; Werkstoffe genauen -s unterziehen; mit den Patienten wurden mehrere klinische -s/-e durchgeführt.
Test-: ~**bild,** das (Ferns.): *außerhalb des Programms ausgestrahltes Bild (meist einer geometrischen Figur), an dem die Qualität des Empfangs festgestellt werden kann;* ~**ergebnis,** das: *-se auswerten;* ~**fahrer,** der: *Berufsfahrer, der neue Kraftfahrzeuge auf ihre Fahreigenschaften prüft;* ~**fahrt,** die: vgl. ~flug; ~**fall,** der: *erstmals eintretender Fall (2 b), der als Beispiel, Probe für einen gleichartigen Fall gewertet wird; Präzedenzfall;* ~**flug,** der: *Flug, bei dem ein Flugzeug erprobt wird; Erprobungsflug;* ~**frage,** die: *Frage, mit der jmd. getestet werden soll;* ~**methode,** die: *bei einem Test angewandte Methode;* ~**objekt,** das: **1.** *etw., woran etw. getestet wird:* als T. dienen. **2.** *etw., was getestet wird;* ~**person,** die: *jmd., an dem od. mit dem etw. getestet wird;* ~**pilot,** der: *Pilot, der Testflüge durchführt;* ~**reihe,** die: *Reihe von Tests;* ~**satellit,** der; ~**serie,** die: **1.** vgl. ~reihe. **2.** *Serie eines Produkts, an der die Qualität dieses Produkts getestet wird;* ~**spiel,** das (Sport): *Spiel, in dem eine Mannschaft, die Leistung der Spieler getestet wird;* ~**stopp,** der: *Stopp von Atomtests,* dazu: ~**stoppabkommen,** das, ~**stoppvertrag,** der; ~**strecke,** die: *Strecke, auf der Kraftfahrzeuge o. ä. getestet werden;* ~**verbot,** das: *Verbot, etw. [an jmdm. od. etw.] zu testen;* ~**verfahren,** das: **1.** vgl. ~methode. **2.** *in einem Test, in Tests bestehendes Verfahren.*
Testament [tɛsta'mɛnt], das; -[e]s, -e [1: spätmhd. testament < lat. tēstāmentum, zu: tēstāri, ↑testieren 2: kirchenlat.]: **1.** *letztwillige schriftliche Erklärung, in der jmd. die Verteilung seines Vermögens nach seinem Tode festlegt:* sein T. machen; das T. ändern; der Anwalt eröffnete das Testament des Verstorbenen; ein T. anfechten; etw. in seinem T. verfügen; jmd. in seinem T. bedenken; Ü das politische T. *(Vermächtnis)* Adenauers; *sein T. machen können (ugs.; *sich auf Übles gefaßt machen müssen*). **2.** (christl. Rel.) *Vertrag, Bund Gottes mit den Menschen:* das Alte und das Neue Testament der Bibel (Abk.: A. T. u. N. T.); **testamentarisch** [...'ta:rɪʃ] ⟨Adj.; o. Steig.; nicht präd.⟩: *durch ein Testament (1) festgelegt; letztwillig:* ein -es Vermächtnis; etw. t. verfügen, bestimmen. = **Testaments-** (jur.): ~**eröffnung,** die: *das Eröffnen (2 b) des Testaments nach dem Tod des Erblassers;* ~**errichtung,** die: *das Errichten (2 b) eines Testaments;* ~**vollstrecker,** der: *vom Erblasser testamentarisch eingesetzte Person, die für die Erfüllung der im Testament festgelegten Bestimmungen zu sorgen hat;* ~**vollstreckung,** die.
Testat [tɛs'ta:t], das; -[e]s, -e [zu lat. tēstātum = bezeugt, 2. Part. von: tēstāri, ↑testieren]: **1.** *Bescheinigung, Beglaubigung.* **2.** (Hochschulw. früher) *vom Dozenten in Form einer Unterschrift im Studienbuch gegebene Bestätigung über den Besuch einer Vorlesung, eines Seminars o. ä.* **3.** (Fachspr.) *Bestätigung (in Form einer angehefteten Karte o. ä.), daß ein Produkt getestet worden ist;* **Testator** [...tɔr, auch: ...to:ɐ], der; -s, -en [...ta'to:rən; lat. tēstātor] (jur.): *Person, die ein Testament errichtet hat.*
Testaxee [tɛst'tse:ə], die; -, -n ⟨meist Pl.⟩ [zu lat. testa = Schale (1 d)] (Biol.): *schalentragende Amöbe.*
testen ['tɛstn] ⟨sw. V.; hat⟩ [engl. to test, zu: test, ↑Test]: *einem T. unterziehen:* Bewerber schriftlich, mündlich, eingehend t. auf ihre Intelligenz; einen Werkstoff auf seine Festigkeit t.; ein Flugzeug, einen Wagen t.; die Zahnpasta wurde klinisch getestet; ⟨Abl.:⟩ **Tester,** der; -s, -: *jmd., der jmdn. od. etw. testet.*
testieren [tɛs'ti:rən] ⟨sw. V.; hat⟩ [lat. tēstāri = ʒ͜ ezeugen, Zeuge sein, zu: tēstis = Zeuge]: **1. a)** (Hochschulw. früher) *ein Testat (2) für etw. geben: eine Vorlesung im Studienbuch t. lassen;* **b)** (bildungsspr.) *attestieren.* **2.** (jur.) *ein Testament errichten;* ⟨Abl.:⟩ **Testierer,** der; -s, -: *jmd., der testiert (1 a, 2);* ⟨Zus.:⟩ **testierfähig** ⟨Adj.; o. Steig.; nicht adv.⟩ (jur.): *rechtlich in der Lage, ein Testament zu errichten;* ⟨Abl.:⟩ **Testierfähigkeit,** die; - (jur.); **Testierung,** die; -, -en: *das Testieren (1 a, 2).*
Testikel [tɛs'ti:kl], der; -s, - [lat. tēsticulus, Vkl. von: tēstis = Hode]: *Hode;* ⟨Zus.:⟩ **Testikelhormon,** das; -s, -e (Med.): *männliches Keimdrüsenhormon.*
Testimonium [tɛsti'mo:njʊm], das; -s, ...ien [...jən] u. ...ia [lat. tēstimōnium] (Rechtsspr. veraltet): *Zeugnis;* **Testimonium paupertatis** [- paʊpɛr'ta:tɪs], das; - -, ...ia - [lat. =

Armenrechtszeugnis, zu: tēstimōnium = Zeugnis u. paupertas = Armut] (bildungsspr. selten): *Armutszeugnis.*
Testosteron [tɛstoste'roːn], das; -s [zu lat. tēstis, ↑Testikel] (Med.): *wichtigstes männliches Keimdrüsenhormon.*
Testudo [tɛs'tuːdo], die; -, ...dines [...dineːs; lat. tēstūdo, eigtl. = Schildkröte; 1: nach dem Panzer der Schildkröte; 2: nach der gewölbten Form; 3: der Verband ähnelt der Musterung des Schildkrötenpanzers]: **1.** *im Altertum bei Belagerungen verwendetes Schutzdach.* **2.** (Musik) **a)** (bei den Römern) svw. ↑Lyra (1); **b)** (vom 15. bis 17. Jh.) svw. ↑Laute. **3.** (Med.) *Verband zur Ruhigstellung des gebeugten Knie- od. Ellbogengelenks.*
Tẹstung, die; -, -en: *das Testen.*
Tetanie [teta'niː], die; -, -n [...iːən; zu ↑Tetanus] (Med.): *(bes. durch Absinken des Kalziumspiegels hervorgerufener) krampfartiger Anfall;* **tetanisch** [te'taːnɪʃ] ⟨Adj.; o. Steig.; nicht präd.⟩ (Med.): **a)** *die Tetanie betreffend;* **b)** *den Tetanus betreffend;* **Tetanus** ['teːtanʊs, 'tɛ...], der; - [lat. tetanus = Halsstarre < griech. tétanos = Spannung] (Med.): *nach Infektion einer Wunde mit Tetanusbazillen auftretende Krankheit, die sich durch Muskelkrämpfe, Fieber, Erstickungsanfälle u. a. äußert; [Wund]starrkrampf.*
Tetanus-: ~**bazillus,** der; ~**impfstoff,** der; ~**impfung,** die; ~**schutzimpfung,** die; ~**serum,** das; ~**spritze,** die.
Tete ['teːtə, 'tɛːtə], die; -, -n [frz. tête, eigtl. = Kopf < lat. tēsta = irdener Topf] (Milit. veraltet): *Anfang, Spitze einer marschierenden Kolonne* (Ggs.: ²Queue 2); **tête-à-tête** [tɛta'tɛːt] ⟨Adv.⟩ [frz. (en) tête à tête, eigtl. = Kopf an Kopf, ↑Tete] (veraltet): *unter vier Augen; vertraulich;* ⟨subst.:⟩ **Tête-à-tête** [-], das; -, -s [frz. tête-à-tête]: **a)** (veraltend, noch scherzhaft) *zärtliches Beisammensein; Schäferstündchen:* ein T. haben; sie überraschte ihren Mann bei einem T. mit seiner Geliebten; **b)** (veraltet) *Gespräch unter vier Augen.*
Tethys ['teːtʏs], die; - [spätmhd. teuf(fe), zu ↑tief] (Bergbau): *Tiefe:* ein Schacht von 100 m T. [nach dem Titanin Tethys, der Mutter der Gewässer in der griech. Sage] (Geol.): *während des Mesozoikums bestehendes, sich vom Mittelmeerraum bis Südostasien erstreckendes Meer.*
tetr-, Tetr-: ↑tetra-, Tetra-; **Tetra** ['teːtra], der; -s (Chemie): kurz für ↑Tetrachlorkohlenstoff; **tetra-, Tetra-,** (vor Vokalen auch:) **tetr-, Tetr-** [tetr(a)-; griech. tetra- = vier-, zu: téttares = vier] ⟨Best. von Zus. mit der Bed.⟩: *vier* (z. B. Tetrachord, tetragonal); **Tetrachlorkohlenstoff,** der; -[e]s [die Kohlenstoffatome sind durch vier Chloratome ersetzt] (Chemie): *farblose, nicht brennbare, süßlich riechende, hochgiftige Verbindung des Methans, die vorwiegend als Lösungsmittel verwendet wird;* Kurzf.: ↑Tetra; **Tetrachord** [...'kɔrt], der od. das; -[e]s, -e [lat. tetrachordon < griech. tetráchordon = viersaitig] (Musik): *Anordnung von vier aufeinanderfolgenden Tönen im Rahmen einer Quarte;* **Tetrade** [te'traːdə], die; -, -n [zu griech. tetradeîon = Vierzahl] (Fachspr.): *aus vier Einheiten bestehendes Ganzes;* **Tetraeder** [...'eːdɐ], das; -s, - [zu griech. hédra = Fläche, Basis] (Geom.): *von vier gleichseitigen Dreiecken begrenzter Körper; dreiseitige Pyramide;* **Tetragon** [...'goːn], das; -s, -e [spätlat. tetragōnum < griech. tetrágōnon] (Math.): *Viereck;* ⟨Abl.:⟩ **tetragonal** [...go'naːl] ⟨Adj.; o. Steig.; nicht adv.⟩ [spätlat. tetragōnālis] (Math.): *viereckig;* **Tetrakishexaeder** [tetrakɪs-], das; -s, - [zu griech. tetrákis = viermal (4 × 6)]: *von 24 gleichschenkligen Dreiecken begrenzter Körper, eine kubische Kristallform;* **Tetralin** ⓦ [...'liːn], das; -s [gek. aus: Tetrahydronaphthalin] (Chemie): *als Lösungsmittel verwendetes, teilweise hydriertes Naphthalin;* **Tetralogie,** die; -, -n [...iːən; griech. tetralogía, ↑-logie]: *Folge von vier selbständigen, aber thematisch zusammengehörenden, eine innere Einheit bildenden Werken (bes. der Literatur u. Musik);* **Tetrameter** [te'traːmetɐ], der; -s, - [spätlat. tetrameter < griech. tetrámetron] (Verslehre): *aus vier Versfüßen (meist Trochäen) bestehender antiker Vers [dessen letzter Versfuß um eine Silbe gekürzt ist];* **Tetrapodie** [...po'diː], die; - [griech. tetrapodía = Vierfüßigkeit] (Verslehre): *(in der griechischen Metrik) Vereinigung von vier Versfüßen zu einem Verstakt;* **Tetrarch** [te'trarç], der; -en, -en [lat. tetrarchēs < griech. tetrárchēs]: *im Altertum ein Herrscher über den vierten Teil eines Landes;* **Tetrarchie** [tetrar'çiː], die; -, -n [...iːən; lat. tetrarchia < griech. tetrarchía] (hist.): *durch Vierteilung eines Territoriums entstandenes [Herrschafts]gebiet eines Tetrarchen;* **Tetrode** [te'troːdə], die; -, -n [zu griech. hodós = Weg] (Elektrot.): *vierpolige Elektronenröhre;* **Tetryl** [te'tryːl], das; -s [zu griech. hýlē =

Stoff, nach den vier Stickstoffdioxyden] (Chemie): *giftige kristalline Substanz, die als Sprengstoff verwendet wird.*
Teuchel ['tɔʏçl̩], der; -s, - [mhd. tiuchel, H. u.] (südd., österr., schweiz.): *Wasserleitungsrohr aus Holz.*
teuer ['tɔʏɐ] ⟨Adj.; teurer, -ste⟩ [mhd. tiure, ahd. tiuri, H. u.]: **1.** *einen hohen Preis habend, viel Geld kostend* (Ggs.: billig 1): ein teures Auto, ein teurer Mantel; ein teures Restaurant, Geschäft *(Restaurant, Geschäft, in dem die Preise hoch sind);* er verkauft seine Waren zu teuren *(hohen)* Preisen; wir müssen eine sehr teure *(hohe)* Miete bezahlen; seine Ausbildung hat teures (ugs.; *viel)* Geld gekostet; sie trägt teuren *(wertvollen)* Schmuck; die Schloßallee ist eine teure Adresse *(dort sind die Mieten sehr hoch);* das ist mir zu t.; das Benzin ist wieder teurer geworden; das Kleid war sündhaft t.; das Auto ist t. im Unterhalt *(verursacht hohe Kosten);* wie t. ist das? *(was kostet das?);* Ü er hat seinen Leichtsinn t. bezahlt *(sein Leichtsinn hat schlimme Folgen für ihn gehabt);* er wird sein Leben so t. wie möglich verkaufen *(wird sich bis aufs äußerste verteidigen);* ein teurer, t. *(mit hohen eigenen Verlusten)* erkaufter Sieg; * jmdn./(auch:) jmdm. t. zu stehen kommen *(üble Folgen für jmdn. haben).* **2.** (geh.) *jmds. Wertschätzung besitzend; hochgeschätzt:* mein teurer Freund; er schwört bei allem, was ihm lieb und t. ist; ⟨subst.:⟩ meine Teure, Teuerste (scherzh. Anrede; *meine Liebe);* **Teuerung,** die; -, -en: *das Teurerwerden; Preisanstieg.*
Teuerungs-: ~**rate,** die: *Rate der Teuerung in einem bestimmten Zeitraum;* ~**welle,** die: *innerhalb eines kurzen Zeitraums auftretende Reihe von Teuerungen;* ~**zulage,** die: *wegen des Anstiegs der Lebenshaltungskosten gezahlte Zulage zum Lohn od. Gehalt;* ~**zuschlag,** der: vgl. ~zulage.
Teufe ['tɔʏfə], die; - [spätmhd. teuf(fe), zu ↑tief] (Bergbau): *Tiefe:* ein Schacht von 100 m T.
Teufel ['tɔʏfl̩], der; -s, - [mhd. tiuvel, tievel, tivel, ahd. tiufal, wahrsch. über das Got. < kirchenlat. diabolus, ↑Diabolus]: **a)** ⟨o. Pl.⟩ *nach christlichem Glauben der Widersacher Gottes, dessen Reich die Hölle ist; Gestalt, die das Böse verkörpert; Satan:* der leibhaftige T.; da hat der T. seine Hand im Spiel *(diese Sache wirft unerwartete Probleme auf);* den T. austreiben, verjagen, bannen; Faust verkaufte, verschrieb seine Seele dem T., schloß einen Pakt mit dem T.; des -s Großmutter; die Hörner, der Pferdefuß des -s; R der T. steckt im Detail *(bei der Durchführung einer Sache bereiten Kleinigkeiten oft die meisten Probleme);* das/es müßte doch mit dem T. zugehen, wenn... (ugs.; *es ist ganz unwahrscheinlich, daß ...);* Spr in der Not frißt der T. Fliegen *(in der Not ist man nicht wählerisch);* Ü der Kerl ist [in Menschengestalt] *(ist höchst böse, grausam);* der Teufel (ugs.; *ist sehr wild, macht [böse] Streiche);* der Bursche ist der reinste T. (ugs.; *ist tollkühn);* er warnt. (Ü ein bedauernswerter, unglücklicher Mensch. 2. jmd., der völlig mittellos ist); * **der T. ist los** (ugs.; *es gibt Streit, Aufregung, Lärm o. ä.;* nach Offenb. 20, 2 ff.); **jmdn. reitet der T.** (ugs.; *jmd. treibt Unfug, stellt mutwillig etw. an;* vgl. Schalk); **hole/hol' dich** usw. **der T./der T. soll dich usw.** holen (salopp; Ausrufe der Verwünschung); **in jmdn. ist [wohl] der T. gefahren** (ugs.; 1. *jmd. nimmt viel heraus, ist frech.* 2. *jmd. ist sehr leichtsinnig);* **T. auch!/T., T.!** (salopp; Ausrufe der Bewunderung, des Staunens); **pfui T.!** (ugs.; Ausruf der Abscheu); **[das] weiß der T.** (salopp; ↑Kuckuck); etw. **fürchten/scheuen** o. ä. **wie der T. das Weihwasser** (ugs.; *etw. sehr scheuen);* **hinter etw. hersein wie der T. hinter der armen Seele** (ugs.; *gierig auf etw. sein, etw. unbedingt haben wollen);* **kein T.** (salopp; *kein Mensch, niemand;* vgl. kein Schwanz); **den T.** (salopp; *gar nicht[s]; nicht im geringsten):* er schert, kümmert sich den T. um ihre Probleme; ich werde den T. tun (salopp; *ich tue das keinesfalls);* **den T. an die Wand malen** (ugs.; *ein Unglück dadurch heraufbeschwören, daß man darüber spricht;* nach einer bei der Teufelsbeschwörung üblichen Praktik); **den T. im Leib haben** (ugs.; *wild u. unbeherrscht, sehr temperamentvoll sein);* **den T. mit/durch Beelzebub austreiben** (↑Beelzebub); **sich** ⟨Dativ⟩ **den T. auf den Hals laden** (ugs.; *sich in große Schwierigkeiten bringen);* **des -s sein** (ugs.; *etw. völlig Unvernünftiges tun, im Sinn haben);* **des -s Gebet-/Gesangbuch** (ugs. scherzh.; *Spielkarten);* **auf T. komm raus** (ugs.; *aus Leibeskräften; so stark, heftig, schnell o. ä. wie möglich):* er fuhr auf T. komm raus; **in -s Küche kommen** (ugs.; *in eine äußerst schwierige Lage

geraten; nach altem Volksglauben hat der Teufel eine „Hexenküche", in der Hexen u. Zauberer am Werk sind); **jmdn. in -s Küche bringen** (ugs.; *jmdn. in eine schwierige Lage bringen);* **vom T. besessen sein** (ugs.; *etw. Unvernünftiges, Schlechtes u. ä. tun; sich sehr wild gebärden);* **sich zum T. scheren/zum T. gehen** (salopp; ↑Henker); **zum**/(seltener:) **beim T. sein** (salopp; *verloren, defekt o. ä. sein):* der Motor ist zum/beim T.; **jmdn. zum T. wünschen** (salopp; *jmdn. weit fort wünschen);* **jmdn. zum T. jagen/schicken** (salopp; *jmdn. davonjagen);* (Flüche:) **T. noch mal!; [den] T. auch!; Tod und T.!; in des -s/drei -s Namen!; zum T. [mit dir]!;** **b)** *Dämon, böser Geist der Hölle:* ich träumte von bocksbeinigen -n (Fühmann, Judenauto 27); **Teufelei** [tɔy̯fə'lai̯], die; -, -en (abwertend): **a)** ⟨o. Pl.⟩ *höchst bösartige Gesinnung, Absicht:* er tat das aus reiner T.; **b)** *sehr bösartige, niederträchtige Handlung:* eine T. begehen; er denkt sich ständig neue an aus; **Teufelin,** die; -, -nen [b: mhd. tiuvelin(ne)]: **a)** (ugs.) *sehr temperamentvolle Frau;* **b)** (abwertend) *sehr böse, grausame Frau.*
Teufels- [in Pflanzen- u. Tiernamen oft zur Bez. der bizarren, unheimlich wirkenden Gestalt (die im Volksglauben eine Rolle spielte)]: ~**abbiß,** der [nach dem wie abgebissen aussehenden Ende des Wurzelstocks]: *auf Wiesen u. in der Heide wachsende Karde mit lanzettlichen Blättern u. blauen Blütenköpfen; Abbiß* (2 b); ~**anbeter,** der ⟨meist Pl.⟩; ~**austreibung,** die (Rel.): svw. ↑Exorzismus; ~**beschwörung,** die; ~**braten,** der (ugs.): **a)** (scherzh. wohlwollend) *jmd., der etw. Tollkühnes o. ä. getan hat;* **b)** (abwertend) *Tunichtgut; boshafter, durchtriebener Mensch;* ~**brut,** die ⟨o. Pl.⟩ (Schimpfwort): svw. ↑Höllenbrut; ~**ei,** das (volkst.): *Pilz (bes. Stinkmorchel) während des frühen Wachstumsstadiums, in dem sein Fruchtkörper einem Ei ähnelt; Hexenei* (2); ~**fratze,** die: *Fratze* (1 a), *wie sie dem Teufel zugeschrieben wird;* ~**kerl,** der (ugs.): *Mann, den man wegen seiner Tollkühnheit, seines Draufgängertums bewundert;* ~**kralle,** die [nach den wie Krallen gekrümmten Blüten]: *(in vielen Arten vorkommende) als Gartenpflanze kultivierte Glockenblume mit blauen, weißen, roten od. gelben Blüten;* ~**kreis,** der: *auswegloser scheinende Lage, die durch einen nicht endenden Kreis von unangenehmen Folgen eines Zustands od. einer Handlung herbeigeführt wird; Circulus vitiosus* (2): den T. durchbrechen; aus einem T. ausbrechen; im T. der Armut, in einen T. geraten; ~**kunst,** die: *Schwarze Magie;* vgl. Magie (1 a); ~**messe,** die: *der kath. Meßfeier nachgebildete orgiastische Feier zu Ehren des Teufels od. einer Hexe; schwarze Messe;* ~**nadel,** die: *ein Tümpeln vorkommende blaugrüne Libelle* (1); ~**rochen,** der: *bes. in tropischen u. subtropischen Meeren vorkommender großer Rochen;* ~**weib,** das (ugs.): svw. ↑Teufelin (a, b); ~**werk,** das (veraltend): *vermeintliches Werk des Teufels:* diese Maschine ist ja das reinste T.; ~**zeug,** das (ugs. abwertend): *für gefährlich erachtete Sache:* dieser Schnaps ist vielleicht ein T.; ~**zwirn,** der: **1.** svw. ↑Bocksdorn. **2.** svw. ↑Kleeseide.
teufen ['tɔy̯fn̩] ⟨sw. V.; hat⟩ [zu ↑Teufe] (Bergbau): *abteufen.*
teuflisch ['tɔy̯flɪʃ] ⟨Adj.⟩ [mhd. tiuvelisch]: **1.** *äußerst böswillig u. grausam; den Schaden, das Leid eines anderen bewußt, boshaft herbeiführend u. sich daran freuend; diabolisch, satanisch:* ein -er Plan; ein -es Spiel; etw. macht jmdm. -en Spaß; eine -e Fratze; t. grinsen; eine geradezu -e *(wie Teufelswerk anmutende)* Ähnlichkeit zwischen dem vermeintlichen und dem wahren Täter (Mostar, Unschuldig 10). **2.** ⟨o. Steig.; nicht präd.⟩ (ugs. verstärkend) *außerordentlich, groß, stark; in starkem Maße, sehr; höllisch* (2): in -er Eile sein; es ist t. kalt; die Wunde tut t. weh.
Teufung ['tɔy̯fʊŋ], die; -, -en (Bergbau): *das Teufen.*
Teutone [tɔy̯'to:nə], der; -n, -n [lat. Teutonī (Pl.) = zusammenfassende Bez. aller germ. Stämme, eigtl. = Volk im Norden Germaniens] (abwertend u. auch scherzh.): *jmd., der in seinem Verhalten als typisch deutsch empfunden wird;* ⟨Zus.:⟩ **Teutonengrill,** der (ugs. scherzh.): *Strand in einem südlichen Urlaubsland, an dem sich massenhaft deutsche Touristen sonnen;* **teutonisch** [tɔy̯'to:nɪʃ] ⟨Adj.⟩ [lat. Teutonicus = germanisch] (abwertend, auch scherzh.): *typisch deutsch:* Selbst in seinen -sten Stimmungen hatte er nichts gemein mit der Roheit ... des ... Hurra-Patriotismus (K. Mann, Wendepunkt 78); **Teutonismus** [tɔy̯to'nɪsmʊs], der; - (meist abwertend): *[typisch] deutsches Wesen, Verhalten.*
Tex [tɛks], das; -, - [zu ↑textil]: *Maßeinheit für das Gewicht textiler Garne vom je 1 000 m Länge;* Zeichen: tex

Texasfieber ['tɛksas-], das; -s [engl.-amerik. texas fever; die Krankheit tritt bes. in Texas u. Mexiko auf]: *in warmen Ländern seuchenhaft auftretende malariaartige Erkrankung der Rinder;* **Texasseuche,** die; -: swv. ↑Texasfieber.
Texoprintverfahren [tɛkso'prɪnt-], das; -s [Kunstwort, zu lat. texere (↑¹Text) u. engl. print = ²Druck] (Druckw.): *fotografisches Verfahren zur Herstellung von Diapositiven als Druckvorlage für die Offset- u. Tiefdruck;* **¹Text** [tɛkst], der; -[e]s, -e [spätmhd. text < spätlat. textus = Inhalt, Text, eigtl. = Gewebe der Rede < lat. textus = Gewebe, zu: textum, 2. Part. von: texere = weben]: **1. a)** *[schriftlich fixierte] im Wortlaut festgelegte, inhaltlich zusammenhängende Folge von Aussagen:* ein wissenschaftlicher, englischer, fremdsprachiger, literarischer T.; der T. lautet wörtlich: ...; (Sprachw.:) der T. ist an höchster Stelle stehende sprachliche Einheit; einen T. entwerfen, abfassen, kommentieren, interpretieren, korrigieren, verändern, verfälschen, auswendig lernen, übersetzen; den vollen T. *(Wortlaut)* einer Rede abdrucken, nachlesen; der Schauspieler blieb in seinem T. *(Rollentext)* stecken; ein Kunstband mit vielen Abbildungen und wenig T. *(kleinem Textteil).* *[im Folgenden bedeutete „Text" urspr. „Text der Bibel"]* **jmdm. den T. lesen** (ugs. veraltend; *jmdm. eine Strafpredigt halten);* **aus dem T. kommen** (ugs.; *den Faden verlieren, in seinem dargelegten Gedankengang steckenbleiben);* **jmdn. aus dem T. bringen** (ugs.; *jmdn. in seinem dargelegten Gedankengang verwirren, so daß er nicht weiterweiß);* **weiter im T.!** (ugs.; *fahr fort!);* **b)** *Stück Text* (1 a)*, Auszug aus einem Buch o. ä.:* schlagt euren T. auf!; der Lehrer teilte die zu lesenden -e aus. **2.** *zu einem Musikstück gehörende Worte:* das in T. nicht kannte, summte er die Melodie mit. **3.** *(als Grundlage einer Predigt dienende) Bibelstelle:* über einen T. predigen. **4.** *Unterschrift zu einer Illustration, Abbildung;* **²Text** [-], die; - [eigtl. = Schrift für besondere Texte] (Druckw.): *Schriftgrad von 20 Punkt.*
text-, Text- (↑¹Text) (Druckw.): ~**abbildung,** die (Druckw.): *Abbildung, die nur einen Teil der Seite einnimmt u. von Text umgeben ist;* ~**abdruck,** der: ¹*Abdruck* (1) *eines Textes;* ~**analyse,** die (Fachspr.): *Analyse* (1) *eines Textes;* ~**aufgabe,** die (Math.): *in einen Text eingekleidete Aufgabe* (2 d); ~**ausgabe,** die (Fachspr.): *Ausgabe* (4 a)*, die nur den Text (ohne Anmerkungen, Kommentar od. textkritischen Anhang) enthält;* ~**automat,** der: *Automat* (2) *für die Textproduktion;* ~**band,** der ⟨Pl. -bände⟩: vgl. ~teil; ~**buch,** das: *Buch, das den Text eines musikalischen Werks enthält; Libretto;* ~**dichter,** der: *Dichter des Textes zu einem Musikstück od. Musikwerk;* ~**fassung,** die: *Fassung* (2 b) *eines Textes;* ~**gemäß** ⟨Adj.; o. Steig.⟩: *dem Text entsprechend;* ~**geschichte,** die (Sprachw.): *Geschichte der Entstehung eines Textes bis zur vorliegenden Fassung;* ~**gestalt,** die: vgl. ~fassung; ~**gestaltung,** die: vgl. ~fassung; ~**interpretation,** die: vgl. ~kritik; ~**kritik,** die (Fachspr.): *philologisches Verfahren zur möglichst wortgetreuen Erschließung eines nicht erhaltenen ursprünglichen Textes mit Hilfe späterer überlieferter Fassungen, dazu:* ~**kritisch** ⟨Adj.; nicht präd.⟩: *mit den Methoden der Textkritik [erstellt];* ~**linguistik,** die: *Zweig der Linguistik, der sich mit der Entstehung u. Wirkung von Texten befaßt;* ~**passage,** die: *Passage* (4) *eines Textes;* ~**produktion,** die; ~**rezeption,** die; ~**schrift,** die (Druckw.): swv. ↑Brotschrift; ~**sorte,** die (Sprachw.): *in bestimmten Situationen wiederkehrender, mit Hilfe sprachwissenschaftlicher Kriterien von anderen Texten unterschiedener Typus von Texten* (z. B. Gespräch, Reklame, Reportage); ~**stelle,** die: *Stelle in einem Text:* eine schwierige T. erklären; ~**teil,** der: *Teil eines wissenschaftlichen Arbeit od. eines schriftstellerischen Werkes, der nur aus dem fortlaufenden Text (ohne Anmerkungen, Register, Abbildungen usw.) besteht;* ~**verarbeitung,** die (Bürow.): *Verfahren zur Rationalisierung des Formulierens, Diktierens, Schreibens u. Vervielfältigens von Texten;* ~**vergleich,** der: *Vergleich von Texten unter bestimmten Gesichtspunkten;* ~**vorlage,** die: *als Vorlage für etw. (z. B. einen Film) dienender Text;* ~**wort,** das ⟨Pl. -e⟩: *Textstelle der Bibel.*
Textem [tɛks'te:m], das; -s, -e (Sprachw.): *dem zu formulierenden Text zugrundeliegende, noch nicht realisierte sprachliche Struktur;* **texten** ['tɛkstn̩] ⟨sw. V.; hat⟩ [zu ↑¹Text]: *Werbe- od. Schlagertexte verfassen;* **Texter,** der; -s, - : *jmd., der [berufsmäßig] textet;* **textieren** [tɛks'ti:rən] ⟨sw. V.; hat⟩ (selten): *(eine Abbildung) mit einer Bildunterschrift versehen;* ⟨Abl.:⟩ **Textierung,** die; -, -en; **textil** [tɛks'ti:l]

⟨Adj.; o. Steig.; nicht adv.⟩ [frz. textile < lat. textilis = ↑gewebt, gewirkt, zu: textum, ↑¹Text]: **1.** *aus verspinnbarem Material [hergestellt]; gewebt, gewirkt; Gewebe...:* -es *Material;* ein -er *Fußbodenbelag.* **2.** *die Textilindustrie, die Textiltechnik betreffend:* -e Herstellungsverfahren; **Textil** [-], das; -s: **1.** (selten) *Kleidungsstück.* **2.** ⟨meist ohne Art.⟩ *textiles Material, Textilien.*

textil-, Textil-: ~**abteilung,** die: *Abteilung eines Geschäfts, Warenhauses, in der Textilien* (2) *verkauft werden;* ~**arbeiter,** der: *Arbeiter in der Textilindustrie;* ~**arbeiterin,** die: w. Form zu ↑~arbeiter; ~**betrieb,** der: *Betrieb der Textilindustrie;* ~**chemie,** die: *Teilgebiet der Chemie, das sich mit der Gewinnung, Herstellung u. Verarbeitung textiler Rohstoffe befaßt,* dazu: ~**chemiker,** der, ~**chemisch** ⟨Adj.; o. Steig.; nicht präd.⟩; ~**druck,** der ⟨o. Pl.⟩: svw. ↑Stoffdruck; ~**erzeugnis,** das; ~**fabrik,** die; ~**fabrikant,** der; ~**faser,** die: *textile Faser;* ~**frei** ⟨Adj.; o. Steig.; nicht adv.⟩ (ugs. scherzh.): *ohne Bekleidung, nackt:* -er *Strand (Nacktbadestrand);* ~**geschäft,** das (ugs.): *Textilwarengeschäft;* ~**gewerbe,** das; ~**großhandel,** der; ~**industrie,** die: *Industriezweig, der Waren aus textilen Materialien herstellt;* ~**ingenieur,** der: *für die Fabrikation von Textilerzeugnissen ausgebildeter Ingenieur* (Berufsbez.); ~**kombinat,** das (DDR): *Kombinat, das verschiedene Betriebe der Textilindustrie zusammenfaßt;* ~**kunst,** die ⟨o. Pl.⟩: *Kunstgewerbe, das sich mit der künstlerischen Gestaltung von Textilien befaßt;* ~**laborant,** der: vgl. ~ingenieur (Berufsbez.); ~**laborantin,** die: w. Form zu ↑~laborant; ~**laden,** der (ugs.): vgl. ~geschäft; ~**maschinenführer,** der: *Facharbeiter in der Textilindustrie, der (mechanische) Webstühle bedient* (Berufsbez.); ~**mechaniker,** der: vgl. ~ingenieur (Berufsbez.); ~**rohstoff,** der: *Rohstoff, der zur Herstellung von Textilien* (1) *verwendet wird;* ~**strand,** der (ugs. scherzh.): *Strand, an dem (im Gegensatz zum Nacktbadestrand) Badeanzüge od. -hosen getragen werden;* ~**technik,** die: **1.** ⟨o. Pl.⟩ *technische Einrichtungen zur Herstellung von Textilien* (1). **2.** *Verfahren zur Herstellung von Textilien* (1), dazu: ~**techniker,** der; vgl. ~ingenieur (Berufsbez.), ~**technisch** ⟨Adj.; o. Steig.; nicht präd.⟩: die -e Industrie; ~**verarbeitend** ⟨Adj.; o. Steig.; nur attr.⟩: die -e Industrie; ~**vered[e]lung,** die (Textilind.): *Gesamtheit aller Verfahren, durch die Textilerzeugnisse im Hinblick auf ihre Gebrauchstüchtigkeit u./od. Schönheit verbessert werden* (z. B. Färben, Appretieren); ~**waren** ⟨Pl.⟩: *Textilien* (2), dazu: ~**warengeschäft,** das, ~**warenladen,** der.

Textilien [tɛks'ti:li̯ən] ⟨Pl.⟩ [zu ↑textil]: **1.** (Textilind.) *aus verspinnbaren Fasern hergestellte Gebilde* (Garne, Gewebe, Gewirke, Gestricke o. ä.). **2.** *aus Textilien* (1) *hergestellte Waren* (Bekleidung, Stoffe, Wäsche o. ä.): dieses Kaufhaus führt keine T.; **textlich** ['tɛkstliç] ⟨Adj.; o. Steig.; nicht präd.⟩: *hinsichtlich des Textes:* die -e Gestaltung eines Kunstbandes; **Textur** [tɛks'tu:ɐ̯], die; -, -en [lat. textúra = Gewebe]: **1.** (bildungsspr.) *[innerer] Aufbau, Zusammenhang:* die dramaturgische T. der Stücke von Shakespeare. **2.** (Geol.) *räumliche Anordnung u. Verteilung der Teile, aus denen sich das Gemenge eines Gesteins zusammensetzt.* **3.** (Chemie, Technik) *gesetzmäßige Anordnung der Kristallite in Faserstoffen u. technischen Werkstücken.*

Textur-, Textil (Textilind.): ~**faden,** der: *texturierter synthetischer Faden;* ~**garn,** das; vgl. ~faden; ~**seide,** die: vgl. ~faden.

texturieren [tɛkstu'ri:rən] ⟨sw. V.; hat⟩ (Textilind.): *(synthetischen Geweben) ein Höchstmaß an textilen Eigenschaften verleihen:* texturierte Gewebe.

Tezett, (auch:) Tz ['te:t͡sɛt, auch: te'tsɛt] *in der Wendung* **bis zum/bis ins [letzte] T.** (ugs.: *bis ins kleinste Detail, ganz genau; vollständig:* tz wurde früher in Alphabeten nach dem Z [als Verdoppelung] aufgeführt; also eigtl. verstärktes „von A bis Z") etw. bis ins [letzte] T. besprechen.

T-förmig ['te:-] ⟨Adj.; o. Steig.; nicht adv.⟩: *in der Form eines lateinischen T.*

TH [te:'ha:], die; -, -[s]: Technische Hochschule.

Thaddädl ['tadɛ:dl], Tattedl ['tate:dl], der; -s, -[n] [eigtl. mundartl. Vkl. des m. Vorn. Thaddäus; nach einer komischen Figur der altwienerischen Posse] (österr. ugs. abwertend): *willensschwacher, energieloser, einfältiger Mensch.*

Thalamus [ta:lamus], der; -, ...mi [griech. thálamos = Kammer] (Anat.): *Hauptteil des Zwischenhirns, Sehhügel.*

thalassogen [talaso-] ⟨Adj.; o. Steig.⟩ [zu griech. thálassa = Meer u. ↑-gen] (Geogr., Geol.): *durch das Meer entstanden;* ~**therapie,** die; -, -n (Med.): *die Heilwirkung von Seebädern u. Meeresluft nutzende Therapie.*

Thalidomid [talido'mi:t], das; -s [Kunstwort] (Pharm.): *(wegen seiner schweren schädlichen Nebenwirkungen nicht mehr verwendeter) Wirkstoff in Schlaf- u. Beruhigungsmitteln.*

Thalli: Pl. von ↑Thallus; **Thallium** ['taljom], das; -s [zu griech. thallós = Sproß, grüner Zweig (nach der grünen Linie im Spektrum)]: *bläulichweiß glänzendes, sehr weiches Schwermetall (chemischer Grundstoff);* Zeichen: Tl; ⟨Zus.:⟩ **Thalliumverbindung,** die; **Thalliumvergiftung,** die: *durch Thalliumverbindungen (bes. in Schädlingsbekämpfungsmitteln) hervorgerufene Vergiftung;* **Thallophyt** [talo'fy:t], der; -en, -en ⟨meist Pl.⟩ [zu griech. thallós (↑Thallus) u. phytón = Gewächs]: svw. ↑Lagerpflanze (Ggs.: Kormophyt); **Thallus** ['talus], der; -, Thalli [griech. thallós = Sprößling] (Biol.): *ungegliederter Körper der Thallophyten, Lager* (6) (Ggs.: Kormus).

Thanatologie [tanato-], die; - [zu griech. thánatos = Tod u. ↑-logie]: *Forschungsrichtung, die sich mit den Problemen des Sterbens u. des Todes befaßt.*

Theater [te'a:tɐ], das; -s, - [frz. théâtre < lat. theātrum < griech. théatron, zu: theāsthai = anschauen]: **1. a)** *zur Aufführung von Bühnenwerken bestimmtes Gebäude:* ein kleines T.; das T. *(der Zuschauerraum)* füllte sich rasch bis auf den letzten Platz; R demnächst in diesem T. (ugs.: in bezug auf ein Vorhaben, erwartetes Ereignis o. ä.; nach dem bei der Programmvorschau im Kino üblichen Text); **b)** *Theater* (1 a) *als kulturelle Institution:* beim T. abonniert sein; am, beim T. sein (ugs.; *bes. als Schauspieler[in] am Theater tätig sein*); sie will zum T. gehen (ugs.; *will Schauspielerin werden*); **c)** ⟨o. Pl.⟩ *Aufführung im Theater* (1 a); *Vorstellung:* das T. beginnt um 20 Uhr, ist ausverkauft; die Kinder spielen T. *(führen etw. auf);* wir geben heute abend ins T.; *T. spielen (ugs.; etw., bes. ein Leiden o. ä., nur vortäuschen);* **jmdm. T. vormachen** (ugs.; *jmdm. gegenüber etw., was die eigene Person betrifft, aufbauschend darstellen, um bei dem Betreffenden besonderen Eindruck zu machen o. ä.);* **d)** ⟨o. Pl.⟩ *Theaterpublikum:* das ganze T. lachte; **e)** *Ensemble, Mitglieder eines Theaters* (1 b): das Zürcher T. geht auf Tournee. **2.** ⟨o. Pl.⟩ *darstellende Kunst [eines bestimmten Volkes, einer bestimmten Epoche, Richtung] mit allen Erscheinungen:* das antike T.; episches T. (Literaturw.; *[im Sinne der marxistischen Kunsttheorie des sozialistischen Realismus von Bertolt Brecht theoretisch begründete u. ausgebildete] demonstrierend-erzählende Form des Dramas, deren Ziel es ist, mit Hilfe des Verfremdungseffekts den Zuschauer zum rationalen Betrachter des Vorgangs auf der Bühne zu machen u. zu kritischer Stellungnahme zu zwingen); dieses Ensemble zeigt vorzügliches T.* **3.** ⟨o. Pl.⟩ (ugs. abwertend) *im Hinblick auf die betreffende Angelegenheit als unecht od. übertrieben empfundenes Tun:* so ein T.!; das ist [doch alles] nur T.!; ein furchtbares T. um/wegen etw. machen, aufführen; na, das wird T. *(Krach* 2) *geben, meinte er dann u. sah es voraus.*

theater-, Theater-: ~**abend,** der: *Abend* (2) *mit einer Theatervorstellung;* ~**abonnement,** das; ~**agent,** der: *Agent* (2 b), *der Schauspielern, Regisseuren o. ä. Engagements vermittelt,* dazu: ~**agentur,** die; ~**anrecht,** das: svw. ~abonnement; ~**aufführung,** die: *Aufführung eines Bühnenstückes;* ~**bau,** der ⟨Pl. -ten⟩; ~**begeisterung,** die: *Begeisterung für das Theater;* ~**besessen** ⟨Adj.; nicht adv.⟩; ~**besuch,** der: *Besuch einer Theateraufführung,* dazu: ~**besucher,** der; ~**billet** (schweiz.): ↑~billett; ~**billeteur,** der (österr.): *Platzanweiser im Theater, der die Eintrittskarten überprüft;* ~**billett,** das (schweiz., sonst veraltet): svw. ↑~karte; ~**bühne,** die: svw. ↑Bühne (1 a); ~**dekoration,** die: svw. ↑Bühnendekoration; ~**dichter,** der: *(im 18. u. 19. Jh.) an einem Theater festangestellter Dramatiker;* ~**direktor,** der (veraltend): Direktor (1 b) *eines Theaters* (1 b); Intendant; ~**donner,** der (spött.): *großartige Ankündigung von etw., die sich in Wirklichkeit aber als ohne große Wirkung, Bedeutung erweist:* das war alles nur T.; ~**erfolg,** der: *Stück, das bei der Aufführung bes. positive Aufnahme erfährt;* ~**ensemble,** das: *Ensemble* (1 a) *eines Theaters* (1 b); ~**ferien** ⟨Pl.⟩: *Spielpause am Theater;* ~**foyer,** das; ~**friseur,** der (Berufsbez.); ~**garderobe,** die: svw. ↑Garderobe (3, 4); ~**gemeinde,** die: vgl. Besucherring; ~**geschichte,** die ⟨o. Pl.⟩: **a)** *geschichtliche Entwicklung des Theaters* (1 b, 2); **b)** *Teilgebiet der Theaterwissenschaft, das sich mit der Theatergeschichte* (a) *befaßt;* **c)** *Darstellung der Theatergeschichte* (a) *zum Thema hat,* dazu: ~**schichtlich** ⟨Adj.; o. Steig.; nicht präd.⟩; ~**glas,** das: svw. ↑Opernglas (1 a); ~**karte,** die: *Eintrittskarte für eine Theatervor-*

2585

stellung; ~**kasse,** die: *Kasse* (3 c) *in einem Theater* (1 a); ~**kostüm,** das: svw. ↑Kostüm (3 a); ~**kritik,** die: **a)** ⟨o. Pl.⟩ *kritische publizistische Auseinandersetzung mit aufgeführten Bühnenwerken, bes. im Hinblick auf die Art, Angemessenheit, Qualität ihrer Aufführungen;* **b)** *einzelne kritische Besprechung eines Bühnenwerks u. seiner Aufführung,* zu a: ~**kritiker,** der; ~**loge,** die; ~**macher,** der (Jargon): svw. ↑Theatermann; ~**loge,** die; ~**macher,** der (Jargon): svw. ↑Theatermann; ~**regisseur.** ~**mann,** der ⟨Pl. -leute⟩ (Jargon): *erfahrener Fachmann auf dem Gebiet des Theaters* (1 b), *der Schauspielkunst u. der dramatischen Dichtung;* ~**maschinerie,** die: svw. ↑Maschinerie (1 b); ~**plastiker,** der: svw. ↑Kascheur; ~**premiere,** die; ~**probe,** die: *Probe* (3) *für eine Theateraufführung;* ~**programm,** das: *Programm* (2), *das über eine Theateraufführung informiert;* ~**publikum,** das: *Publikum einer Theateraufführung;* ~**raum,** der: *in Bühnen-, Orchester- u. Zuschauerraum gegliederter Saal im Theater* (1 a); ~**regie,** die; ~**regisseur,** der; ~**ring,** der; vgl. Besucherring; ~**saal,** der: *Saal, in dem Theateraufführungen stattfinden;* ~**saison,** die: svw. ↑Spielzeit (1 a); ~**schaffende,** der u. die; -n, -n ⟨Dekl. ↑Abgeordnete⟩: svw. ↑Bühnenschaffende; ~**schule,** die: *Ausbildungsstätte für den künstlerischen Nachwuchs am Theater* (1 b); ~**skandal,** der: *Skandal anläßlich einer Theateraufführung;* ~**stück,** das; ~**technik,** die: svw. ↑Bühnentechnik, dazu: ~**techniker,** der; ~**vorstellung,** die; ~**welt,** die ⟨o. Pl.⟩: *Gesamtheit der am Theater* (1 b) *künstlerisch Tätigen im Hinblick auf ihre Rolle in der Gesellschaft;* ~**wesen,** das ⟨o. Pl.⟩: *alles, was mit dem Theater zusammenhängt einschl. Organisation u. Verwaltung;* ~**wissenschaft,** die: *Wissenschaft vom Theater u. der Theatergeschichte* (c): T./-en studieren, dazu: ~**wissenschaftler,** der, ~**wissenschaftlich** ⟨Adj.; o. Steig.; nicht präd.⟩; ~**zeitschrift,** die; ~**zettel,** der (veraltet): svw. ~programm.

Theatiner [tea'ti:nɐ], der; -s, - [nach Teate, dem lat. Namen der ital. Stadt Chieti, in der einer der Gründer Bischof war]: *Angehöriger eines italienischen Ordens;* Abk.: OTheat.

Theatinerin, die; -, -nen: w. Form zu ↑Theatiner.

Theatralik [tea'tra:lik], die; - (bildungsspr. abwertend): *theatralische* (2) *Art, theatralisches Wesen;* **Theatraliker,** der; -s, - (bildungsspr.): **1.** (veraltet) svw. ↑Dramatiker. **2.** (selten) *jmd., der theatralisch* (2) *ist;* **theatralisch** ⟨Adj.⟩ [lat. theātrālis] (bildungsspr.): **1.** ⟨o. Steig.; meist attr.⟩ *das Theater* (1 b, 2), *die Schauspielkunst betreffend.* **2.** (abwertend) *in seinem Gehaben, seinen Gefühlsäußerungen gespreizt-feierlich, pathetisch:* -e Gebärden; ..., sagte er t.; **theatralisieren** [teatrali'zi:rən] ⟨sw. V.; hat⟩ (bildungsspr.): *dramatisieren* (1).

Thé dansant [tedã'sã], der; - -, -s -s [tedã'sã; frz. thé dansant = Tanztee] (veraltet): *kleiner [Haus]ball;* **Thein** [te'i:n], das; -s [frz. théine, zu: thé = Tee]: *in den Blättern des Teestrauches enthaltenes Koffein.*

Theismus [te'ɪsmʊs], der; - [zu griech. theós = Gott] (Philos., Rel.): *Lehre von einem persönlichen Gott als Schöpfer u. Lenker der Welt;* **Theist,** der; -en, -en: *Anhänger, Vertreter des Theismus;* **theistisch** ⟨Adj.; o. Steig.⟩: **a)** *den Theismus betreffend, auf ihm beruhend;* **b)** *dem Theismus anhängend.*

Theke ['te:kə], die; -, -n [lat. thēca = Hülle, Büchse < griech. thḗkē = Abstellplatz, Kiste]: **a)** *in einem Restaurant o. ä. mit der Tischplatte versehener, langer, höherer, kastenförmiger Einrichtungsgegenstand, an dem die Getränke ausgeschenkt werden; Schanktisch:* der Wirt steht hinter der T.; ein Mann stand, trank u. trank an der Theke; **b)** (landsch.) *mit einer Art Tischplatte [u. einem gläsernen Aufbau für Waren] versehener langer, höherer, kastenförmiger Einrichtungsgegenstand in Geschäften o. ä., an dem Kunden, Gäste bedient werden;* ***unter der T.** (↑Ladentisch); ⟨Zus. zu b:⟩ **Thekenaufsteller,** der: *Aufsteller für den Ladentisch;* **Counter-Display;** **Thekendisplay,** das (Werbespr.): svw. ↑Thekenaufsteller.

Thema ['te:ma], das; -s, ...men u. (bildungsspr. veraltend:) -ta [lat. thema < griech. théma = Satz, abzuhandelnder Gegenstand, eigtl. = das (Auf)gesetzte]: **1.** *zu behandelnder od. behandelter Gegenstand einer wissenschaftlichen Untersuchung, künstlerischen Darstellung, eines Gesprächs o. ä.:* ein interessantes, reizvolles, aktuelles, politisches, literarisches T.; das ist ein unerschöpfliches, heikles, leidiges T.; das T. des Referats, Vortrags heißt, lautet ...; dieses T. ist tabu; das ist für uns kein T. *(steht nicht [mehr] zur Diskussion);* ein T. aufgreifen, anschneiden, berühren, [ein]gehend, erschöpfend, oberflächlich behandeln, fallenlassen; im Gespräch das T. wechseln; die Schülerin

hat in ihrem Aufsatz das T. verfehlt; vom T. abschweifen, abkommen; das gehört nicht zum T.; um zum T. zurückzukommen/wieder zum T. zu kommen ...; ***T. [Nummer] eins** (ugs.: 1. *[Frauen u./od. Männer im Hinblick auf] Erotik, Sexualität.* 2. *[über eine bestimmte Zeit hin] allgemein od. für eine bestimmte Person[engruppe] wichtigstes, am meisten erörtertes o. ä. [Gesprächs]thema).* **2.** (Musik) *[aus mehreren Motiven bestehende] Melodie, die den musikalischen Grundgedanken einer Komposition od. eines Teils derselben bildet:* das T. einer Sonate, Fuge. **3.** (Sprachw.) *der Teil des Satzes, der das bereits Bekannte od. als bekannt Vorausgesetzte enthält u. in einem gegebenen Text folglich die geringste Information enthält* (z. B. *sie* kaufte ein Kleid. *Das Kleid* war nicht billig; Ggs.: Rhema); **Thematik** [te'ma:tɪk], die; -, -en ⟨Pl. selten⟩: **1.** *Thema* (1), *bes. im Hinblick auf seine Komplexität, die Vielfältigkeit seiner Aspekte.* **2.** (Musik) *Art od. Kunst der Ausführung, Verarbeitung eines Themas* (2); **thematisch** ⟨Adj.; o. Steig.⟩: **1.** *das Thema* (1) *betreffend, zum Thema gehörend, ihm entsprechend:* etw. nach -en Gesichtspunkten ordnen; der Film ist t. sehr aktuell, interessant. **2.** (Musik) *ein Thema* (2) *aufweisend, betreffend, ihm entsprechend, dazu gehörend:* eine Fülle -er Einfälle; -e Arbeit *(Kompositionstechnik, die darin besteht, dem Thema entnommene Motive in längeren Strecken eines Satzes zu variieren, umzugruppieren, auszugestalten o. ä.);* -es Verzeichnis/-er Katalog *([chronologisch geordnetes] Verzeichnis der Werke eines Komponisten mit Angabe der jeweils ersten Takte in Notenschrift).* **3.** (Sprachw.) *mit Themavokal gebildet* (Ggs.: athematisch 2); **thematisieren** [temati'zi:rən] ⟨sw. V.; hat⟩: **1.** (bildungsspr.) *zum Thema* (1) *von etw. machen, als Thema behandeln, diskutieren:* die Autorin thematisiert [in ihrem Roman] die Angst, die Armut. **2.** (Sprachw.) *mit einem Themavokal versehen;* ⟨Abl.:⟩ **Thematisierung,** die; -; **Themavokal,** der; -s, -e [zu griech. théma = Stammform (1)] (Sprachw.): *Vokal, der bei der Bildung von Verbformen zwischen Stammform* (1) *u. Endung eingeschoben wird* (z. B. dt. red-*e*-t, lat. ag-*i*-mus); **Themen:** Pl. von ↑Thema.

Themen-: ~**bereich,** der: *Bereich, zu dem bestimmte Themen gehören;* ~**katalog,** der: *Verzeichnis, Aufstellung von Themen* (1); ~**komplex,** der: svw. ~kreis; ~**kreis,** der: *Gruppe zusammengehörender, aufeinander bezogener Themen* (1); ~**liste,** die: vgl. ~katalog; ~**plan,** der: *aus verschiedenen Themen[kreisen] bestehender, verschiedene Themen[kreise] umfassender Arbeitsplan;* ~**stellung,** die: *bestimmte Art, in der ein Thema* (1) *gestellt, formuliert ist;* ~**wahl,** die.

theo-, Theo- [teo-; griech. theós = Gott] ⟨Best. in Zus. mit der Bed.⟩: *Gottes..., Götter..., göttlich* (z. B. theologisch, Theologie); **Theobromin** [...bro'mi:n], das; -s [zu nlat. Theobroma = Kakaobaum] (Chemie, Pharm.): *[leicht anregend wirkendes] Alkaloid der Kakaobohnen;* **Theodizee** [...di'tse:], die; -, -n [...e:ən; frz. théodicée (Leibniz 1710), zu griech. díkē = Gerechtigkeit] (Philos.): *Rechtfertigung Gottes hinsichtlich des von ihm in der Welt zugelassenen Übels u. Bösen, das man mit dem Glauben an seine Allmacht, Weisheit u. Güte in Einklang zu bringen sucht;* **Theodolit** [...do'li:t], der; -[e]s, -e [H. u.] (Vermessungsw.): *geodätisches Instrument zur Vermessung von horizontalen u. Höhenwinkeln;* **Theognosie** [...gno'zi:], die; - (Philos.): *Gotteserkenntnis;* **Theogonie** [...go'ni:], die; -, -n [...i:ən; lat. theogonia < griech. theogonía] (griech. Philos.): *mythische Lehre od. Vorstellung von der Entstehung, Abstammung der Götter;* **Theokrat** [...'kra:t], der; -en, -en (bildungsspr.): *Vertreter, Anhänger der Theokratie;* **Theokratie** [...kra'ti:], die; -, -n [...i:ən; spätgriech. theokratía] (bildungsspr.): *Herrschaftsform, bei der die Staatsgewalt allein religiös legitimiert u. von einer als Gott bzw. Stellvertreter Gottes auf Erden angesehenen Einzelperson od. von der Priesterschaft ausgeübt wird;* ⟨Abl.:⟩ **theokratisch** [...'kra:tɪʃ] ⟨Adj.; o. Steig.⟩ (bildungsspr.): *die Theokratie betreffend, in der Art einer Theokratie:* die Theologie; griech. théologos < griech. theólogos, eigtl. = von Gott Redender]: *jmd., der Theologie studiert hat u. auf diesem Gebiet beruflich [od. wissenschaftlich] tätig ist* (z. B. Hochschullehrer, Pfarrer); **Theologie,** die; -, -n [...i:ən; spätlat. theologia < griech. theología = Lehre von den Göttern]: **a)** *wissenschaftliche Lehre von einer als wahr vorausgesetzten [christlichen] Religion, ihrer Offenbarung, Überlieferung u. Geschichte; Glaubenslehre:* evangelische, katholische, islamische, jüdische T. studie-

ren; **b)** (in Verbindung mit Adj.) *Teilgebiet der Theologie* (a): praktische, historische T.; positive T. (↑positiv 7 a). **Theologie-**: ~**professor,** der; ~**student,** der; ~**studium,** das. **theologisch** ⟨Adj.; o. Steig.⟩: *die Theologie betreffend, zu ihr gehörend, auf ihr beruhend:* -e Fragen, Probleme erörtern; ein -es Studium; die -e Fakultät; **Theomanie,** die; -, -n [griech. theomanía] (veraltet): *religiöser Wahn[sinn];* **Theomantie** [...man'ti:], die; -, -n [...i:ən; griech. theomantía]: *Weissagung durch göttliche Eingebung;* **theomorph** [...'mɔrf], **theomorphisch** [...'mɔrfɪʃ] ⟨Adj.; o. Steig.⟩ [griech. theómorphos]: *in göttlicher Gestalt [auftretend, erscheinend];* **Theophanie** [...fa'ni:], die; -, -n [...i:ən; spätgriech. theopháneia] (Rel.): *zeitlich begrenztes, den Sinnen wahrnehmbares Erscheinen Gottes;* vgl. Epiphanie; **theophor** [...'fo:ɐ̯] ⟨Adj.; o. Steig.; nicht adv.⟩ [griech. theophóros, eigtl. = Gott tragend]: *Gott[esnamen] tragend:* -e Namen *(Personen- od. Ortsnamen, die auf Götternamen beruhen* (z. B. Dionysios zu Dionysos); **Theophyllin** [...fy'li:n], das; -s [zu ↑Theobromin u. griech. phýllon = Blatt; das Alkaloid ist ein Isomer des Theobromins]: *(leicht anregend wirkendes) in Teeblättern enthaltenes Alkaloid.* **Theorbe** [te'ɔrbə], die; -, -n [frz. t(h)éorbe < ital. teorba, H. u.] (Musik): *(bes. als Generalbaßinstrument im Barock) tiefe Laute mit zwei Hälsen (von denen der eine die Fortsetzung des anderen bildet) u. doppeltem Wirbelkasten.* **Theorem** [teo're:m], das; -s, -e [lat. theōrēma < griech. theōrēma, eigtl. = das Angeschaute, zu: theōreȋn, ↑Theorie] (bildungsspr.): *aus Axiomen einer wissenschaftlichen Theorie gewonnener Satz* (2); *Lehrsatz;* **Theoretiker** [teo're:tikɐ], der; -s, - : **1.** *jmd., bes. ein Wissenschaftler, der die theoretischen Grundlagen für etw. erarbeitet, der sich mit der Theorie eines [Fach]gebietes auseinandersetzt.* **2.** *jmd., der sich nur abstrakt mit den Dingen [des täglichen Lebens] beschäftigt u. dem der Sinn für die praktische Ausführung fehlt;* **Theoretikerin,** die; -, -nen: w. Form zu ↑Theoretiker; **theoretisch** ⟨Adj.⟩ [spätlat. theōrēticus < griech. theōrētikós = beschauend, untersuchend, zu: theōreȋn, ↑Theorie] ⟨Ggs.: praktisch⟩: **1.** ⟨o. Steig.; nicht präd.⟩ *die Theorie von etw. betreffend:* -e Kenntnisse, ein großes -es Wissen besitzen; -er Unterricht; -e (Ggs.: angewandte) Chemie; -e Physik (Ggs.: Experimentalphysik); etw. t. untermauern, begründen. **2.** *[nur] gedanklich, die Wirklichkeit nicht [genügend] berücksichtigend:* -e Möglichkeiten, Fälle; was du sagst, ist t. möglich/richtig, aber praktisch unwahrscheinlich/unbrauchbar; das ist mir alles zu t.; nehmen wir rein t. an, der Fall läge anders ...; **theoretisieren** [teoreti'zi:rən] ⟨sw. V.; hat⟩ (bildungsspr.): *theoretische Überlegungen anstellen;* **Theorie** [teo'ri:], die; -, -n [...i:ən; spätlat. theōria < griech. theōría = Betrachtung (2), eigtl. = das Zuschauen, zu: theōreȋn = zuschauen, zu: theōrós = Zuschauer u. horãn = sehen]: **1. a)** *System wissenschaftlich begründeter Aussagen zur Erklärung bestimmter Tatsachen od. Erscheinungen u. der ihnen zugrundeliegenden Gesetzlichkeiten:* die zahlreichen -n über die Entstehung der Erde; eine T. aufstellen, entwickeln, vertreten, ausbauen, beweisen; **b)** *Lehre über die allgemeinen Begriffe, Gesetze, Prinzipien eines bestimmten Bereichs der Wissenschaft, Kunst, Technik:* die T. des Romans, der Novelle; am Konservatorium T. *(Musiktheorie)* lehren, hören. **2. a)** ⟨o. Pl.⟩ *rein begriffliche, abstrakte [nicht praxisorientierte od. -bezogene] Betrachtung[sweise], Erfassung von etw.* (Ggs.: Praxis 1 a): die T. mit der Praxis verbinden, in die Praxis umsetzen; das ist alles nur/bloße/reine T.; *etw.* ist graue T. (bildungsspr.; *etw. entspricht nicht der Wirklichkeit, läßt sich in der Praxis gar nicht so durchführen);* **b)** ⟨meist Pl.⟩ *wirklichkeitsfremde Vorstellung; bloße Vermutung:* sich in -n versteigen; ⟨Zus. zu 1 a:⟩ **Theorienstreit,** der. **Theosoph** [...'zo:f], der; -en, -en [mlat. theosophus < spätgriech. theósophos = in göttlichen Dingen erfahren, zu: théos (↑theo-, Theo-) u. sophós = klug]: *Verehrer, Anhänger der Theosophie;* **Theosophie** [...zo'fi:], die; -, -n [...i:ən; spätgriech. theosophía]: *religiöse Lehre, nach der eine höhere Einsicht in den Sinn aller Dinge nur in der mystischen Schau Gottes gewonnen werden kann;* **theosophisch** [...'zo:fɪʃ] ⟨Adj.; o. Steig.⟩: *die Theosophie betreffend;* **theozentrisch** ⟨Adj.; o. Steig.⟩: *(von einer Religion od. Weltanschauung) Gott in den Mittelpunkt stellend.* **Therapeut** [tera'pɔy̯t], der; -en, -en [griech. therapeutḗs = Diener, Pfleger, zu: therapeúein, ↑Therapie] (Med., Psych.): *Arzt im Hinblick auf seine Aufgabe, gegen Krank-*

heiten bestimmte Therapien anzuwenden; behandelnder Arzt; **Therapeutik,** die; - (Med.): *Lehre von der Behandlung der Krankheiten;* **Therapeutikum** [...ikʊm], das; -s, ...ka (Med., Psych.): *Heilmittel;* **Therapeutin,** die; -, -nen: w. Form zu ↑Therapeut; **therapeutisch** ⟨Adj.; o. Steig.⟩: **a)** *die Therapie betreffend, zu einer Therapie gehörend:* -e Mittel, Maßnahmen; die -e Anwendung eines Wirkstoffes; t. angewandte Antibiotika; **b)** ⟨nur attr.⟩ *für eine Therapie zusammengestellt u. sich ihr unterziehend:* -e Gruppen; **Therapie** [...'pi:], die; -, -n [...i:ən; griech. therapeía, eigtl. = das Dienen, zu: therapeúein = dienen] (Med., Psych.): svw. ↑Heilbehandlung: eine medikamentöse, operative, gezielte, erfolgreiche T.; er ist bei einem Psychiater in T.; ⟨Zus.:⟩ **Therapieforschung,** die ⟨o. Pl.⟩; **therapieren** [...'pi:rən] ⟨sw. V.; hat⟩ (Med., Psych.): *einer Therapie unterziehen.* **Theriak** ['te:rjak], der; -s [(m)lat. thēriaca < griech. thēriakḗ: *im MA. bes. bei Vergiftungen angewandtes Allheilmittel.* **therm-, Therm-:** ↑thermo-, Thermo-; **thermaktin** [tɛrmak-'ti:n] ⟨Adj.; o. Steig.⟩ [zu ↑thermo-, Thermo- u. griech. aktís = Strahl, ↑Actinium] (Physik): *auf (in glühenden Festkörpern ablaufenden) atomaren Prozessen beruhend, bei denen die aus Wärmeenergie entstandene Strahlung aus dem einen Körper ausgesandt, d. von einem anderen Körper wieder in reine Wärmeenergie umgewandelt wird;* **thermal** [tɛr'ma:l] ⟨Adj.; o. Steig.⟩ [(vgl. engl., frz. thermal) zu griech. thérmē, ↑Therme] (selten): **1.** *auf Wärme bezogen, durch Wärme bewirkt, die Wärme betreffend; Wärme...* **2.** *auf warme Quellen bezogen, mit Hilfe warmer Quellen.* **Thermal-:** ~**bad,** das: **1.** *Heilbad* (1) *mit Thermalquelle.* **2.** *Heilbad* (2) *in Thermalwasser.* **3.** svw. ↑~**schwimmbad;** ~**quelle,** die: *warme Heilquelle;* ~**salz,** das: *aus einer Thermalquelle gewonnenes Salz;* ~**schwimmbad,** das: *von einer Thermalquelle gespeistes Frei- od. Hallenbad;* ~**wasser,** das ⟨Pl. -wässer⟩: *Wasser von einer Thermalquelle.* **Therme** ['tɛrmə], die; -, -n [lat. thermae (Pl.) < griech. thérmai = heiße Quellen, Pl. von: thérmē = Wärme, zu: thermós, ↑thermo-, Thermo-]: **1.** *Thermalquelle.* **2.** ⟨nur Pl.⟩ *Badeanlagen der römischen Antike;* **Thermik** ['tɛrmɪk], die; - (Met.): *durch starke Erwärmung des Bodens u. der darübergelegenen Luftschichten hervorgerufener Aufwind;* ⟨Zus.:⟩ **Thermiksegelflug,** der; **Thermionen** ⟨Pl.⟩ [zu griech. thérmē (↑Therme) u. ↑Ion] (Physik, Chemie): *aus glühenden Metallen austretende Ionen;* **thermisch** ⟨Adj.; o. Steig.⟩ (Fachspr.): *die Wärme betreffend, durch Wärme verursacht, auf ihr beruhend; Wärme...:* -e Energie, Leitfähigkeit; **Thermistor** [tɛr'mɪstɔr, auch: ...to:ɐ̯], der; -s, -en [...'to:rən; engl. thermistor, zusgez. aus *thermal resistor* (Elektrot.): *wegen seines stark temperaturabhängigen Widerstands zu Meß- u. Regelzwecken verwendetes elektronisches Bauelement;* **Thermit** ⓦ [...'mi:t, auch: ...mɪt], das; -s, -e: *sehr große Hitze entwickelnde Mischung aus pulverisiertem Aluminium u. einem Metalloxyd* (z. B. zum Schweißen verwendet); ⟨Zus.:⟩ **Thermitschweißen,** das; -s: *Verfahren zum Schweißen metallischer Werkstoffe, wobei die Verschmelzung durch die unter starker Hitzeentwicklung vor sich gehende Umsetzung von Thermit zu Aluminiumoxyd u. flüssigem Metall bewirkt wird;* **thermo-, Thermo-,** (vor Vokalen auch:) therm-, Therm- [...grch. thermo(o)-; griech. thermós = warm, heiß od. die. thérmē, ↑Therme] ⟨Best. in Zus. mit der Bed.⟩: *Wärme, Hitze; Wärmeenergie; Temperatur* (z. B. thermoelektrisch, Thermometer, thermaktin, Thermionen); **Thermobehälter,** der; -s, -: vgl. Thermosflasche; **Thermochemie,** die; -: *Untersuchung des Einflusses von Wärme auf chemische Prozesse als Teilgebiet der physikalischen Chemie;* **thermochemisch** ⟨Adj.; o. Steig.; nicht präd.⟩; **Thermochromie** [...kro'mi:], die; - [zu griech. chrõma = Farbe] (Chemie): *Änderung der Farbe eines Stoffes bei Temperaturwechsel;* **Thermodynamik,** die; -: *Untersuchung des Verhaltens physikalischer Systeme bei Temperaturänderungen, bes. beim Zu- und Abführen von Wärme;* **thermodynamisch** ⟨Adj.; o. Steig.⟩; **Thermoeffekt,** der; -s (Physik): *das Auftreten einer elektrischen Spannung od. [bei geschlossenem Stromkreis] eines elektrischen Stromes beim Erwärmen der Berührungsstelle zweier verschiedener metallischer [Halb]leiter eines Stromkreises;* **thermoelektrisch** ⟨Adj.; o. Steig.⟩; **Thermoelektrizität,** die; -: *Gesamtheit der Erscheinungen in elektrisch leitenden Stoffen, bei denen Temperaturunterschiede elektrische Spannungen bzw. Ströme hervorrufen u. umgekehrt;* **Thermoelement,** das; -[e]s, -e: *[Temperaturmeß]gerät, das aus zwei* ¹*Leitern* (2) *verschiedener Werkstoffe besteht, die*

an ihren Enden zusammengelötet sind; **thermofixieren** 〈sw. V.; hat〉 (Textilind.): *(synthetische Fasern) dem Einfluß von Wärme aussetzen, um spätere Formbeständigkeit zu erreichen;* **Thermogalvanometer,** das; -s, -: *nach den Gesetzen der Thermoelektrizität arbeitendes Galvanometer;* **Thermogramm,** das -s, -e [↑-gramm]: **1.** *bei der Thermographie entstehende Aufnahme.* **2.** (Met.) *Aufzeichnung eines Thermographen;* **Thermograph,** der; -en, -en [↑-graph] (Met.): *Gerät zur selbsttätigen Aufzeichnung des Verlaufs der Temperatur innerhalb eines bestimmten Zeitraums; Temperaturschreiber;* **Thermographie,** die; - [↑-graphie]: *Verfahren zur fotografischen Aufnahme von Objekten mittels ihrer an verschiedenen Stellen unterschiedlichen Wärmestrahlung (z. B. zur Lokalisierung von Tumoren);* **Thermokaustik,** die; - (Med.): *das Verschorfen von Geweben mit Hilfe eines Thermokauters;* **Thermokauter,** der; -s, - (Med.): *elektrisch beheiztes od. gekühltes chirurgisches Instrument zur Durchführung von Operationen od. zur Verschorfung von Gewebe;* **Thermokraft,** die; - (Physik): *das beim Thermoeffekt auftretende elektromotorische Kraft;* **thermolabil** 〈Adj.; o. Steig.〉 (Physik): *nicht wärmebeständig* (Ggs.: thermostabil); **Thermolumineszenz,** die; - (Physik): *das beim Erwärmen bestimmter Stoffe auftretende od. verstärkte Aufleuchten [in einer charakteristischen Farbe];* **Thermolyse,** die; - [↑Lyse] (Chemie): *durch Erhitzen bewirkte Spaltung chemischer Verbindungen; thermische Dissoziation;* **Thermometer,** das, österr., schweiz. auch: der; -s, - [↑-meter]: **1.** *Gerät zum Messen der Temperatur:* das T. zeigt 5 Grad über/unter Null; das T. *(die Quecksilbersäule)* fällt, sinkt, steigt, klettert [auf 10 Grad]. **2.** (Gaunerspr.) *Flasche Branntwein:* Er entkorkt ein T., setzt an und säuft (Lynen, Kentauren fährte 196); **Thermometrie,** die; -, -n [...i:ən; ↑-metrie] (Fachspr.): *[Lehre von der] Messung der Temperatur;* **Thermonastie,** die; - (Bot.): *durch Temperaturänderung hervorgerufene Veränderung der Lage pflanzlicher Organe;* **thermonuklear** 〈Adj.; o. Steig. nur attr.〉 (Physik): *auf Kernfusion beruhend, sie betreffend:* Wasserstoffbomben sind -e Waffen; dazu: **Thermonuklearwaffe,** die; -, -n: *atomare Waffe, bei der die Kernverschmelzung durch Temperaturanstieg ausgelöst wird;* **Thermopane** 〈[...'pe͜in], das; -〉 [zu engl. pane = Fensterscheibe]: *ein Fensterglas* (a) *mit isolierender Wirkung;* 〈Zus.:〉 **Thermopanefenster,** das; **thermophil** [...'fi:l] 〈Adj.; o. Steig.〉 (auch nicht adv.) [zu griech. philéin = lieben] (Biol.): *(bes. von Mikroorganismen) warme Temperaturen bevorzugend;* **Thermophor** [...'fo:g], der; -s, -e [zu griech. phorós = tragend]: **1.** (Med.) *zur örtlichen Anwendung von Wärme geeignete Vorrichtung (z. B. Wärmeflasche).* **2.** (Physik) *Gerät zur Übertragung genau bestimmter Wärmemengen; Kalorifer* (2). **3.** *isolierendes Gefäß aus Metall (z. B. zum Warmhalten von Speisen während des Transports);* **Thermoplast,** der; -[e]s, -e (Chemie): *thermoplastischer Kunststoff;* **thermoplastisch** 〈Adj.; o. Steig.〉 (Chemie): *bei höheren Temperaturen ohne chemische Veränderung erweichbar u. verformbar:* -e Kunststoffe; **Thermosflasche,** die; -, -n [Thermos ⓦ]: *doppelwandiges [flaschenähnliches] Gefäß zum Warm- bzw. Kühlhalten von Speisen u. Getränken;* **Thermosgefäß,** das; -es, -e [Thermos ⓦ]: vgl. Thermosflasche; **thermostabil** 〈Adj.; o. Steig.〉 (Physik): *wärmebeständig* (Ggs.: thermolabil); **Thermostat** [...'sta:t], der; -[e]s u. -en, -e[n] [zu griech. statós = stehend, gestellt]: *[automatischer] Temperaturregler;* **Thermostrom,** der; -[e]s (Physik): *von der Thermokraft hervorgerufener elektrischer Strom;* **Thermotherapie,** die; -, -n [...i:ən] (Med.): *Heilbehandlung durch Anwendung von Wärme.*

thesaurieren [tezau̯'ri:rən] 〈sw. V.; hat〉 [zu ↑Thesaurus] (Wirtsch.): *(Geld, Wertsachen, Edelmetalle) anhäufen, horten;* 〈Abl.:〉 **Thesaurierung,** die; -, -en; **Thesaurus** [te'zau̯rʊs], der; -, ...ren u. ...ri [1: lat. thésaurus < griech. thēsaurós]: **1.** *(in der Antike) kleineres Gebäude in einem Heiligtum (1) zur Aufbewahrung von kostbaren Weihegaben; Schatzhaus.* **2.** *Titel wissenschaftlicher Sammelwerke, bes. großer Wörterbücher der alten Sprache (z. B. "T. linguae Latinae").* **3.** *alphabetisch u. systematisch geordnete Sammlung von Wörtern eines bestimmten [Fach]bereichs als Hilfsmittel im Bereich der Information u. Dokumentation.*

These ['te:zə], die; -, -n [frz. thèse < lat. thesis < griech. thésis]: **1.** (bildungsspr.) *behauptend aufgestellter Satz* (2), *der als Ausgangspunkt für die weitere Argumentation dient:* eine kühne, überzeugende, fragwürdige, wissenschaftliche, politische T.; Luthers -n gegen den Ablaß; eine T. aufstel-

len, entwickeln, formulieren, vertreten, verfechten, widerlegen; das erhärtet seine T. **2.** (Philos.) *in der dialektischen Argumentation Behauptung, der eine ihr widersprechende als Antithese* (1) *gegenübergestellt wird u. deren Vereinigung zur Synthese* (1 a) *führt;* 〈Zus. zu 1:〉 **Thesenroman,** der [frz. roman à thèse] (Literatur w.): *Roman, in dem eine bestimmte [gesellschafts]politische These vertreten wird,* **Thesenstück,** das (Literatur w.): *stark tendenziöse Form des Sittenstücks, in dessen Mittelpunkt die Diskussion ideologischer Thesen steht;* 〈Adj.:〉 **thesenhaft** 〈Adj.; o. Steig〉: *in der Art einer These* (1): etw. t. zusammenfassen; **Thesis** ['te:zɪs, auch: 'tɛzɪs], die; -, Thesen ['te:zn]: griech. thésis = Auftreten des Fußes]: **1.** (Verslehre) **a)** *betonter Taktteil im altgriech. Vers;* **b)** *unbetonter Taktteil in der neueren Metrik.* **2.** (Musik) *abwärts geführter Schlag beim* ²Taktieren. **Thespiskarren** ['tɛspɪs-], der; -s, - [nach dem Tragödiendichter Thespis (6. Jh. v. Chr.), dem Begründer der altgriech. Tragödie] (bildungsspr. scherzh.): *Wanderbühne.*

Theta ['te:ta], das; -[s], -s [griech. thêta]: *achter Buchstabe des griechischen Alphabets* (Θ, ϑ).

Thetik ['te:tɪk], die; - [zu griech. thetikós = wissenschaftlich festsetzend] (Philos.): *Wissenschaft von den Thesen od. dogmatischen Lehren;* **thetisch** 〈Adj.; o. Steig.〉 (Philos.): *in der Art einer These [formuliert]; behauptend.*

Theurg [te'ʊrk], der; -en, -en [spätlat. theúrgus < spätgriech. theourgós: zu: theourgía, ↑Theurgie] (Philos., Völkerk.): *jmd., der der Theurgie mächtig ist;* **Theurgie** [teʊr'gi:], die; - [spätlat. theúrgia < spätgriech. theourgía: zu: theós = Gott u. érgon = Tat] (Philos., Völkerk.): *(vermeintliche) Beeinflussung von Gottheiten durch den Menschen.*

Thi-, ↑Thio-; **Thiamin** [ti-], das; -s, -e [zu ↑Thio- u. ↑Amin; Vitamin B₁ geht bei der Oxydation in einen schwefelgelben Farbstoff über]: chem. Bez. für *Vitamin B₁.*

Thigmotaxis [tɪgmo-], die; -, ...xen [zu griech. thígma = Berührung u. ↑Taxis] (Biol.): *durch einen Berührungsreiz ausgelöste Bewegung bei Tieren u. niederen pflanzlichen Organismen;* **Thigmotropismus,** der; -, ...men (Bot.): svw. ↑Haptotropismus.

Thing [tɪŋ], das; -[e]s, -e [nhd. historisierend für ↑²Ding]: *bei den Germanen Volks-, Heeres- u. Gerichtsversammlung, auf der alle Rechtsangelegenheiten eines Stammes behandelt wurden:* ein T. einberufen, abhalten; 〈Zus.:〉 **Thingplatz,** der; **Thingstätte,** die.

Thio-, (vor Vokalen auch:) Thi- [ti(o)-; griech. theîon] (Chemie) 〈Best. in Zus. mit der Bed.:〉 *Schwefel* (z. B. Thioplast, Thiamin) (Chemie): *meist flüssige, farblose od. gelbe, in der chemischen Struktur dem Äther entsprechende organische Schwefelverbindung von unangenehmem Geruch;* **Thioharnstoff** [ti:o-], der; -[e]s (Chemie): *in farblosen, wasserlöslichen Kristallen vorliegende, vom Harnstoff abgeleitete Schwefelverbindung die u. a. zur Herstellung von Kunststoffen u. Arzneimitteln verwendet wird;* **Thiophen** [tio'fe:n], das; -s [zum 2. Bestandteil vgl. Phenol] (Chemie): *farblose, flüssige, u. a. aus Steinkohlenteer gewonnene heterozyklische Schwefelverbindung, die zur Herstellung von Arzneimitteln, Schädlingsbekämpfungsmitteln u. a. verwendet wird;* **Thioplast,** der; -[e]s, -e (Chemie): *kautschukähnlicher, säurebeständiger schwefelhaltiger Kunststoff, der u. a. zur Herstellung von Dichtungen, Schläuchen usw. verwendet wird.*

thixotrop [tɪkso'tro:p] 〈Adj.; o. Steig.〉 (Chemie): *(von kolloidalen Mischungen) die Eigenschaft der Thixotropie besitzend;* **Thixotropie** [...tro'pi:], die; - [zu griech. thíxis = Berührung u. trópos = (Hin)wendung] (Chemie): *Eigenschaft bestimmter steifer kolloidaler Mischungen, sich bei mechanischer Einwirkung (z. B. Rühren) zu verflüssigen.*

Tholos ['to:lɔs, auch: 'tɔlɔs], die; -, ...loi [...lɔy̯ u. ...len ['to:lɔn; griech. thólos]: *altgriechischer [kultischer] Rundbau mit umlaufender Säulenhalle.*

Thomas ['to:mas; nach dem Apostel Thomas, vgl. Joh. 20, 24–29] in der Fügung **ein ungläubiger T.** (leicht kritisch od. vorwurfsvoll; *jmd., der nicht bereit ist, etw. zu glauben, wovon er sich nicht selbst überzeugt hat).*

Thomas- [nach dem britischen Metallurgen S. G. Thomas (1850–1885)] (Technik): ~**birne,** die: *mit gebranntem Dolomit* (2) *ausgekleideter Konverter* (1), *der beim Thomasverfahren benutzt wird;* ~**mehl,** das: *fein zermahlene, als Düngemittel verwendete Thomasschlacke;* ~**schlacke,** die: *beim Thomasverfahren anfallende phosphathaltige Schlacke;* ~**stahl,** der: *nach dem Thomasverfahren hergestellter Fluß-*

stahl; ~**verfahren,** das: *(heute nur noch selten angewendetes) Verfahren zur Stahlerzeugung in einer Thomasbirne.*

Thomismus [to'mɪsmʊs], der; -: *(bes. bis zum Ende des 19. Jh.s) theologisch-philosophische Richtung im Anschluß an die Lehre des scholastischen Philosophen Thomas von Aquin (1225 bis 1274), die die Grundlage des kirchlichen Lehramtes in der kath. Kirche bildet;* **Thomist** [to'mɪst], der; -en, -en: *Vertreter, Anhänger des Thomismus;* **thomjstisch** ⟨Adj.; o. Steig.⟩: *den Thomismus betreffend.*

Thon [to:n], der; -s, -s [frz. thon < lat. thunnus, ↑Thunfisch] (schweiz.): svw. ↑Thunfisch.

Thor ↑Thorium.

Thora [to'ra:, auch, österr. nur: 'to:ra], die; - [hebr. tôrāh] (jüd. Rel.): *die fünf Bücher Mosis, mosaisches Gesetz.*

Thora-: ~**lesung,** die: *(im Verlauf eines Jahres abschnittsweise) Lesung der Thora im jüdischen Gottesdienst;* ~**rolle,** die: *[Pergament]rolle mit dem Text der Thora für die Thoralesung;* ~**schrein,** der: *zur Aufbewahrung der Thorarolle dienender Schrein in der Synagoge.*

thorakal [tora'ka:l] ⟨Adj.; o. Steig.; nicht präd.⟩ (Med.): *den Thorax (1) betreffend, an ihm gelegen;* **Thorakoplastik** [torako-], die; -, -en (Med.): *Resektion von Rippen bei Lungenerkrankungen zur Verkleinerung des Brustraums;* **Thorax** ['to:raks], der; -[es], -e, fachspr. ... aces [to'ra:t͜se:s; lat. thōrāx < griech. thórax (Gen.: thórakos) = Brust(panzer)] (Anat.): **1.** *Brustkorb.* **2.** *(bei Gliederfüßern) mittleres, zwischen Kopf u. Hinterleib liegendes Segment (3).*

Thorium ['to:rjʊm], Thor [to:ʀ], das; -s [nach Thor, einem Gott der nord. Sage]: *radioaktives, weiches silberglänzendes Schwermetall (chemischer Grundstoff);* Zeichen Th

Threnodie ['treno'di:], die; -, -n [...i:ən; griech. thrēnōdía], **Threnos** ['tre:nɔs], der; -, ...noi [...nɔy griech. thrēnos]: *rituelle Totenklage im Griechenland der Antike; Klagelied, Trauergesang [als literarische Gattung].*

Thriller ['θrɪlɐ], der; -s, - [engl.-amerik. thriller, zu: to thrill = zittern machen; durchschauern]: *Film, Roman od. Theaterstück, das beim Zuschauer od. Leser Spannung u. Nervenkitzel erzeugt:* ein psychologischer, politischer T.

Thrips [trɪps], der; -, -e [griech. thríps = Holzwurm] (Zool.): *artenreiches, bes. an Nutzpflanzen als Schädling auftretendes Insekt mit blasenartigen Haftorganen an den Füßen.*

Thromben: Pl. von ↑Thrombus; **Thrombose** [trɔm'bo:zə], die; -, -n [griech. thrómbōsis, eigtl. = das Gerinnen(machen), zu: thrómbos = Klumpen, Blutpfropf] (Med.): *völliger od. teilweiser Verschluß eines Blutgefäßes durch Blutgerinnsel;* ⟨Zus.:⟩ **Thromboseneigung,** die; **thrombotisch** ['...bo:tɪʃ] ⟨Adj.; o. Steig.⟩ (Med.): *die Thrombose betreffend; auf einer Thrombose beruhend;* **Thrombozyt** [trɔmbo-'t͜sy:t], der; -en, -en [zu griech. kýtos = Wölbung] (Med.): svw. ↑Blutplättchen; **Thrombozytose** [...t͜sy'to:zə], die; - (Med.): *krankhafte Vermehrung der Thrombozyten (z. B. nach starken Blutungen);* **Thrombus** ['trɔmbʊs], der; -, ...ben [nlat., zu griech. thrómbos, ↑Thrombose] (Med.): *zu einer Thrombose führendes Blutgerinnsel, Blutpfropf.*

Thron [tro:n], der; -[e]s, -e [mhd. t(h)ron(e) < afrz. tron < lat. thronus < griech. thrónos]: **1. a)** *[erhöht aufgestellter] meist reich verzierter Sessel eines Monarchen für feierliche Anlässe:* ein prächtiger T.; den T. besteigen *(die monarchische Herrschaft antreten);* er sitzt seit zwanzig Jahren auf dem T. *(regiert seit zwanzig Jahren als Monarch);* jmdn. auf den T. erheben *(jmdn. zum Herrscher machen, erklären);* jmdm. auf den T. folgen *(die Thronfolge antreten);* jmdn. vom T. stoßen *(als Monarchen entmachten);* * jmdn., etw. auf den T. heben *(jmdm., einer Sache innerhalb eines bestimmten Bereichs eine erstrangige Stellung, Bedeutung zuerkennen);* jmds. T. wackelt *(jmds. einflußreiche, führende Stellung ist bedroht);* jmdn., etw. vom T. stoßen *(jmdn., einer Sache die innerhalb eines bestimmten Bereiches behauptete od. anerkannte Vorrangstellung [gewaltsam] nehmen):* die Vernunft vom T. stoßen; *bei Herrschaft, Regierung:* der Rechtsanspruch des Hauses Bourbon auf den französischen T.; auf den T. verzichten; das Bündnis von T. und Altar (hist.): *von Herrscherhaus u. Kirche).* **2.** *(fam. scherzh.) Nachttopf, Toiletten[sitz]:* unser Kleiner sitzt gerade auf dem T.

Thron-: ~**anwärter,** der; ~**besteigung,** die: *Antritt der monarchischen Herrschaft;* ~**entsagung,** die: *Verzicht eines Monarchen auf den Thron (1 b);* ~**erbe,** der: *gesetzmäßiger Erbe der Rechte eines Herrschers; Kronerbe;* ~**erbin,** die: w. Form zu ↑~erbe; ~**erhebung,** die: *feierliche Einsetzung eines Herr-*

schers, Krönung; Inthronisation (a); ~**folge,** die ⟨o. Pl.⟩: *Nachfolge in der monarchischen Herrschaft (auf Grund von Erbrecht od. Wahl); Sukzession:* die T. antreten; der Streit um die T., dazu: ~**folger,** der: *jmd., der die Thronfolge antritt,* ~**folgerin,** die; -, -nen: w. Form zu ↑~folger; ~**himmel,** der: *Baldachin (1) [über einem Thron];* ~**lehen,** das (hist.): *vom Kaiser persönlich an einen Fürsten verliehenes Lehen;* ~**prätendent,** der: *jmd., der Anspruch auf einen Thron (1 b) erhebt; Kronprätendent* ~**räuber,** der: svw. ↑Usurpator; ~**rede,** die: *Rede, mit der ein konstitutioneller Monarch die Sitzungsperiode des Parlaments eröffnet;* ~**saal,** der: *Saal, in dem der Thron (1 a) steht;* ~**vakanz,** die; ~**verzicht,** der: svw. ~entsagung; ~**wechsel,** der: *Wechsel des Herrschers in einer Monarchie.*

thronen ['tro:nən] ⟨sw. V.; hat⟩ [zu ↑Thron]: *auf erhöhtem od. exponiertem Platz sitzen u. dadurch herausragen, die Szene beherrschen:* er thronte am oberen Ende der Tafel, hinter seinem Schreibtisch; auf einem Sessel t.

Thuja ['tu:ja], (österr. auch:) Thuje ['tu:jə], die; -, ...jen [griech. thyĩa] (Bot.): svw. ↑Lebensbaum (1); ⟨Zus.:⟩ **Thujaöl,** das: *aus den Blättern der Thuja gewonnenes ätherisches Öl;* **Thuje:** ↑Thuja.

Thulium ['tu:ljʊm], das; -s [nach der sagenhaften Insel Thule] (Chemie): *(zu den Lanthanoiden gehörendes) silberweißes Schwermetall (chemischer Grundstoff);* Zeichen Tm

Thunfisch ['tu:n-], der; -[e]s, -e [lat. thunnus, thynnus < griech. thýnnos]: *(bes. im Atlantik u. Mittelmeer lebender) großer Speisefisch mit blauschwarzem Rücken, silbriggrauen Seiten, weißlichem Bauch u. nahezu mondsichelförmiger Schwanzflosse;* vgl. Thon; ⟨Zus.:⟩ **Thunfischsalat,** der: *aus zerkleinertem Fleisch vom Thunfisch, kleingehackten, hartgekochten Eiern, Mayonnaise [kleinen Erbsen], Zitrone u. anderen Gewürzen zubereiteter Salat.*

Thusnelda, Tusnelda [tus'nɛlda], die; - [aus der Soldatenspr.; früher häufigerer w. Vorname] (salopp abwertend): *weibliche Person [als zu einem bestimmten Mann gehörende Partnerin, Begleitung]:* seine T. hat dagegen Einspruch erhoben.

Thymian ['ty:mja:n], der; -s, -e [mhd. thimean, tymian, spätahd. timiām, unter Einfluß von lat. thymiāma = Räucherwerk zu lat. thymum < griech. thýmon > Thymian]: **a)** *in kleinen Sträuchern wachsende Gewürz- u. Heilpflanze mit würzig duftenden, kleinen, dunkelgrünen, auf der Unterseite silbrigweißen Blättern u. meist hellroten bis violetten Blüten;* **b)** ⟨o. Pl.⟩ *Gewürz aus getrockneten u. kleingeschnittenen od. pulverisierten Blättern des Thymians* (a).

Thymian-: ~**kampfer,** der: svw. ↑Thymol; ~**öl,** das: *aus verschiedenen Arten des Thymians* (a) *gewonnenes, farbloses bis rotbraunes ätherisches Öl, das in Arzneimitteln u. Kosmetika verwendet wird;* ~**säure,** die: svw. ↑Thymol.

Thymol [ty'mo:l], das; -s [zu ↑Thymian u. ↑Alkohol]: *stark antiseptisch wirkender, den charakteristischen Geruch des Thymians erzeugender Bestandteil des Thymianöls; Thymiankampfer, -säure.*

Thymus ['ty:mʊs], der; -, ...mi [griech. thýmos = Brustdrüse neugeborener Kälber] (Anat.): *hinter dem Brustbein gelegenes drüsenartiges Gebilde, das sich nach der Geschlechtsreife zurückbildet u. in Fettgewebe umwandelt;* ⟨Zus.:⟩ **Thymusdrüse,** die: svw. ↑Thymus.

Thyratron ['ty:ratro:n], das; -s, -e [tyra'tro:nə], auch: -s [zu griech. thýra = Tür (der Strom kann in beiden Richtungen gesperrt) u. ↑Elektron] (Elektrot.): *als Gleichrichter wirkende, gasgefüllte Röhre für elektronische Geräte;* **Thyristor** [ty'rɪstɔr, auch: ...to:ʀ], der; -s, -en [...'to:rən; zu griech. thýra = Tür u. ↑Transistor; vgl. Thyratron] (Elektrot.): *steuerbares elektronisches Bauelement aus Siliciumbasis für das Schalten von Wechselströmen.*

Thyroxin [tyro'ksi:n], das; -s [zu nlat. Thyreoidea = Schilddrüse u. griech. oxýs = scharf, sauer] (Med.): *wichtigstes Schilddrüsenhormon.*

Thyrsos [tyrzɔs], der; -, ...soi [...zɔy], **Thyrsus** [...zʊs], der; -, ...si [lat. thyrsus < griech. thýrsos] (Myth.): *mit Efeu u. Weinlaub umwundener, von einem Pinienzapfen gekrönter Stab des Dionysos u. der Mänaden;* ⟨Zus.:⟩ **Thyrsosstab, Thyrsusstab,** der.

Tiara [ti'a:ra], die; -, ...ren [(m)lat. tiāra = (Bischofs)mütze, Tiara (1) < griech. tiára]: **1.** *kegelförmige, mit goldener Spitze od. am unteren Rand mit einem Diademreif versehene Kopfbedeckung altpersischer u. assyrischer Könige.* **2.** *(früher) hohe, aus drei übereinander gesetzten Kronen bestehende*

Kopfbedeckung des Papstes als Zeichen seiner weltlichen Macht.

Tibet ['ti:bɛt], der; -s, -e [1: nach dem gleichnamigen innerasiatischen Hochland; 2: nach (1), wegen der größeren Qualität gegenüber anderer Reißwolle] (Textilind.): **1.** svw. ↑Mohair. **2.** *Reißwolle aus neuen Stoffen.*

Tibia ['ti:bja], die; -, Tibiae [...jɛ; lat. tibia, eigtl. = ausgehöhlter Stab; 2: wohl nach der Form]: **1.** (Anat.) svw. ↑Schienbein. **2.** *altrömisches Musikinstrument in der Art einer Schalmei.*

Tic [tɪk], der; -s, -s [frz. tic, wohl laut- u. bewegungsnachahmend] (Med.): *in kurzen Abständen gleichförmig wiederkehrende, unwillkürliche u. unkontrollierbare, nervöse Muskelzuckung (bes. im Gesicht).*

tick! [-] ⟨Interj.⟩: lautm. für ein tickendes (1 a) Geräusch: t. machen; ein t.-t. -[e]s, -s [1: eindeutschend für ↑Tic; wohl beeinflußt von älter, noch landsch. Tick, ↑ticken (2)]: **1.** (ugs.) *lächerlich od. befremdend wirkende Eigenheit, Angewohnheit; sonderbare Einbildung, in der jmd. lebt:* ein kleinen T. haben; mein T., immer zu früh auf dem Bahnsteig zu sein (Wohmann, Absicht 184). **2.** svw. ↑Tic. **3.** (ugs.) *Nuance (2):* Er war ... einen T. besser als die anderen (BM 11. 1. 78, 8); **ticken** ['tɪkn̩] ⟨sw. V.; hat⟩ [1: lautm. zu ↑tick!; 2: wohl zu älter, noch landsch. Tick (zu ↑tick!) = tickender (1 a) Schlag, kurze Berührung; 3: wohl übertr. von (2); 4: viell. unter Einfluß von ↑tickern nach engl. to tick (off) = abhaken]: **1. a)** *in [schneller] gleichmäßiger Aufeinanderfolge einen kurzen, hellen [metallisch klingenden] Ton hören lassen:* die Uhr, der Fernschreiber, die Zeitbombe tickt; der Holzwurm tickt im Gebälk; * **jmd. tickt nicht** [ganz] **richtig/bei jmdm. tickt es nicht** [ganz] **richtig** (Jugendspr.; *jmd. ist nicht bei Verstand*); **b)** *(indem man mit einem spitzen Gegenstand leicht auf eine feste Unterlage o. ä. klopft) ein tickendes (1 a) Geräusch verursachen:* Er tickte mit dem Bleistift (Seghers, Transit 47). **2.** (selten) ¹*tippen:* schritt er die Reihe ab und tickte jedem an die Brust (Kempowski, Tadellöser 203). **3.** (Jargon) *[zusammen]schlagen [u. berauben]:* Die Gruppe hatte sich ... vorgenommen, „Exis" (bürgerliche Nichttrocker) zu „ticken" (Zeit 7. 2. 75, 55). **4.** (salopp) svw. ↑schnallen (2); **Ticker**, der; -s, - [1: zu ↑Tick (2); 3: zu ↑ticken (1); 4: engl. ticker, zu: to tick = ticken (1)]: **1.** (Med. Jargon) *jmd., der an einem Tick (2) leidet.* **2.** (Jargon) *jmd., der jmdm. tickt (3).* **3.** (Med. Jargon) *Gerät zur Überwachung der Pulsfrequenz (das bei jedem Pulsschlag aufblinkt u. tickt (1).* **4.** (Jargon) *vollautomatischer Fernschreiber zum Empfang von [Börsen]nachrichten;* **tickern** ['tɪkɐn] ⟨sw. V.; hat⟩ (Jargon): *über Ticker (4) als Nachricht übermitteln.*

Ticket ['tɪkət], das; -s, -s [engl. ticket, eigtl. = Zettel < afrz. estiquet = frz. étiquette, ↑¹Etikette]: **1. a)** *Fahrschein (bes. für eine Flug- od. Schiffsreise);* **b)** (selten) *Eintrittskarte.* **2.** (selten) *Partei-, Wahlprogramm.*

ticktack! ['tɪk'tak] ⟨Interj.⟩: lautm. für das Ticken (1 a) (bes. einer Uhr); **Ticktack** [-], die; -, -s (Kinderspr.): *Uhr.*

Tide ['ti:də], die; -, -n [mniederd. (ge)tide, ↑Gezeiten] (nordd., bes. Seemannsspr.): **a)** *Steigen u. Fallen des Wassers im Ablauf der Gezeiten;* **b)** ⟨Pl.⟩ *Gezeiten.*

Tide- (Seemannsspr., Fachspr.): ~**gebiet**, das: *Gebiet, das der unmittelbaren Einwirkung der Tiden unterliegt (z. B. Strand, Watt);* ~**hafen**, der: *Hafen, dessen Wasserstand von Ebbe u. Flut abhängt;* ~**hochwasser**, das: svw. ↑Hochwasser (1); ~**hub**, Tjdenhub, der: *Unterschied des Wasserstandes zwischen Tidehochwasser u. Tideniedrigwasser;* ~**niedrigwasser**, das: svw. ↑Niedrigwasser (b).

Tidenhub: ↑Tidehub; **Tjdenkalender**, der; -s, -: *kalendarische Tabelle der täglichen Zeiten der Tide (a); Gezeitentafel.*

Tie-Break ['taɪbreɪk], der od. das; -s, -s [engl. tie-break, aus: tie = unentschiedenes Spiel u. break, ↑Break (b)] (Tennis): *besondere Zählweise, um im Spiel bei unentschiedenem Stand (6 : 6 od. 7 : 7) zu beenden.*

tief [ti:f] ⟨Adj.⟩ [mhd. tief, ahd. tiof]: **1. a)** *von beträchtlicher Ausdehnung senkrecht nach unten; von der Erdoberfläche, einer [gedachten] Fläche aus [relativ] weit nach unten reichend:* ein -er Abgrund; -e Spalten, Risse im Gestein; die Pflanze schlägt -e Wurzeln; -er Schnee *(Schnee, der so hoch liegt, daß man darin einsinkt);* das Wasser, der Fluß, See, Brunnen ist [sehr] t.; t. graben, bohren; t. im Schnee, Schlamm einsinken; Ü t. in Gedanken [versunken] sein; er steckt t. in Schulden; er ist t. gefallen, gesunken *(moralisch verkommen);* **b)** ⟨in Verbindung mit Maßanga-

ben nachgestellt⟩ *eine bestimmte Ausdehnung von der Erdoberfläche o. ä. aus senkrecht nach unten aufweisend* (Ggs.: hoch 1 e): eine fünf Meter -e Grube; **c)** *in geringer Entfernung vom [Erd]boden [sich befindend o. ä.]; niedrig* (1 b) (Ggs.: hoch 1 b): -e Wolken; das Flugzeug, die Schwalbe fliegt t.; die Sonne steht schon t.; **d)** *[weit] nach unten (zum [Erd]boden, zur unteren Begrenzung von etw. hin):* eine -e Verbeugung, einen -en Knicks machen; sich t. bücken, ducken, über ein Buch beugen; die Mütze t. in die Stirn ziehen; ein t. ausgeschnittenes Kleid; **e)** ⟨nicht präd.⟩ *in niedriger Lage [befindlich]:* das Haus liegt -er als die Straße; sie wohnen eine Etage, Treppe tiefer *(weiter unten);* t. (tief) unten im Tal liegt das Dorf; **f)** *auf einer Skala, innerhalb einer Werte-, Rangordnung im unteren Bereich sich befindend; niedrig:* -e Temperatur; auf einem -en Niveau stehen; das Barometer steht t. *(zeigt niedrigen Luftdruck an);* die Kosten sind zu t. veranschlagt; **g)** *(von Geschirr o. ä.) nicht flach, sondern [zur Mitte hin] vertieft:* ein -er Teller *(Suppenteller);* eine -e Schüssel. **2. a)** *von beträchtlicher Ausdehnung nach hinten; von der Vorderseite, der vorderen Grenze eines Raumes, Geländes [relativ] weit in den Hintergrund reichend:* sein -er od. t. im Wald; ein -er Schrank; die Bühne ist sehr t.; **b)** ⟨in Verbindung mit Maßangaben nachgestellt⟩ *eine bestimmte Ausdehnung nach hinten aufweisend:* der Schrank ist nur 30 cm t. **3. a)** *von beträchtlicher Ausdehnung nach innen; [relativ] weit ins Innere von etw. [reichend, gerichtet]:* eine -e Wunde; die Höhle erstreckt sich t. in den Berg hinein; sich t. in den Finger schneiden; der Feind drang t. ins Land ein; t. *(kräftig)* [ein-, aus]atmen; * **etw. geht bei jmdm. nicht t.** *(etw. beeindruckt, berührt jmdn. nur wenig);* **b)** ⟨in Verbindung mit Maßangaben nachgestellt⟩ *eine bestimmte Ausdehnung nach innen, ins Innere von etw. aufweisend:* eine 10 cm -e Stichwunde; **c)** ⟨nicht präd.⟩ *weit innen, im Innern von etw. [befindlich]:* im -en, -sten Afrika; im -sten Innern von jmds. Unschuld überzeugt sein; er wohnt t. im Wald; seine Augen liegen t. [in den Höhlen]. **4.** ⟨nicht präd.⟩ *a) zeitlich weit vorgeschritten; weit (in einen bestimmten Zeitraum hineinreichend); spät:* bis t. in die Nacht, den Herbst, das 18. Jahrhundert [hinein]; **b)** *zeitlich auf dem Höhepunkt stehend; (in bezug auf einen bestimmten Zeitraum) mitten (darin):* im -en Winter; Es ist t. in der Nacht (Jens, Mann 69). **5. a)** *(als solches) intensiv vorhanden, gegeben:* eine -e Stille, Ruhe; ein -er Schlaf; -er Schmerz; -e Freude, Sehnsucht; in -er Bewußtlosigkeit liegen; ein -er Glaube sprach aus seinen Worten; sein Schlaf ist t.; t. nachdenken; **b)** ⟨intensivierend bei Verben⟩ *sehr, zuinnerst:* jmdn. t. beeindrucken, beschämen; etw. t. bedauern. **6.** ⟨nicht präd.⟩ *nicht oberflächlich, vordergründig, sondern zum Wesentlichen vordringend:* ein -er Denker, eine -e Einsicht; in diesen Worten liegt, steckt ein -er Sinn; was ist der -ere (eigentliche) Sinn dieser Maßnahmen? **7. a)** *im Farbton sehr intensiv; kräftig, voll, dunkel:* ein -es Blau, Rot; das Grün (= des Buschwerks) leuchtete t. (Doderer, Abenteuer 99); **b)** *(von der Stimme, von Tönen) dunkel klingend* (Ggs.: hoch 6): eine -e Stimme; spiel das Lied bitte eine Terz -er; **Tief** [-], das; -s, -s: **1.** (Met.) *Tiefdruckgebiet, Depression* (3) (Ggs.: Hoch 2): über Island lagert ein ausgedehntes T.; Ü seelische -s *(Depressionen* 1). **2.** (Seemannsspr.) *[Fahr]rinne im Wattenmeer, meist zwischen Sandbänken.*

tief-, Tief- (tief; vgl. auch: tiefen-, Tiefen-; tiefst-, Tiefst-): ~**angriff**, der: *Angriff* (a) *im Tiefflug;* ~**ausläufer**, der (Met.): *Ausläufer eines Tiefdruckgebiets; [atlantische] T. dringen ostwärts vor;* ~**bau**, der: **1. a)** ⟨o. Pl.⟩ *Teilgebiet des Bauwesens, das die Planung u. Errichtung von Bauten umfaßt, die an od. unter der Erdoberfläche liegen (z. B. Straßen-, Tunnelbau, Kanalisation)* (Ggs.: Hochbau 1); **b)** (Fachspr.) ⟨Pl. -ten⟩ *Bau an od. unter der Erdoberfläche.* **2.** ⟨Pl. -e⟩ svw. ↑Untertagebau, zu 1: ~**bauamt**, das, ~**bauingenieur**, der (Berufsbez.): ~**beleidigt** ⟨Adj.; Steig. ungebr.; nur attr.⟩: *sehr, äußerst beleidigt;* ~**betroffen** ⟨Adj.; Steig. ungebr.; nur attr.⟩: *sehr, äußerst betroffen;* ~**betrübt** ⟨Adj.; Steig. ungebr.; nur attr.⟩: *sehr, äußerst betrübt;* ~**bewegt** ⟨Adj.; Steig. selten; nur attr.⟩: *innerlich sehr, äußerst bewegt;* ~**blau** ⟨Adj.; o. Steig.; nicht adv.⟩: *von tiefem* (7 a) *Blau;* ~**blickend** ⟨Adj.; tiefer blickend, am tiefsten blickend, auch: tiefstblickend; nicht adv.⟩: *tief* (6) *in das Wesentliche der Dinge blickend;* ~**bohren** ⟨sw. V.; hat⟩ (Fachspr.): *(zur Exploration u. Förderung von Erdöl u. Erdgas) Bohrlöcher bis in große Tiefe bohren,*

dazu: ~**bohrung,** die; ~**braun** ⟨Adj.; o. Steig.; nicht adv.⟩: vgl. ~blau; ~**bunker,** der: *bombensicherer unterirdischer Bunker;* ~**decker,** der (Flugw.): *Flugzeug, dessen Tragflächen an der Unterseite des Rumpfes angebracht sind;* ~**dringend** ⟨Adj.; tiefer dringend, am tiefsten dringend; nicht adv.⟩: vgl. ~blickend; [1]~**druck,** der ⟨o. Pl.⟩ (Met.): *niedriger Luftdruck;* [2]~**druck,** der: **a)** ⟨o. Pl.⟩ *Druckverfahren, bei dem die in die Druckform gravierten, gestochenen o. ä. u. druckenden Teile der Druckform tiefer liegen als die nichtdruckenden* (z. B. Druckgraphik); **b)** ⟨Pl.⟩ *im Tiefdruckverfahren hergestelltes Erzeugnis,* zu a: ~**druckform,** die: *Druckform zur Herstellung von* [1]*Tiefdrucken* (b); ~**druckgebiet,** das (Met.): *Gebiet mit niedrigem Luftdruck; Tief* (1); *Depression* (3), *Zyklone;* ~**druckverfahren,** das: svw. [1]~**druck** (a); ~**druckzylinder,** der (Druckw.): *zylinderförmige Tiefdruckform;* ~**dunkel** ⟨Adj.; o. Steig.; nicht adv.⟩: *sehr dunkel* (1, 2); ~**ebene,** die (Geogr.): *Tiefland mit sehr geringen Höhenunterschieden;* ~**empfunden** ⟨Adj.; tiefer, am tiefsten empfunden; nur attr.⟩: *(in bezug auf Gemütsbewegungen) stark empfunden, gefühlt:* jmdm. sein -es Beileid, seinen -en Dank aussprechen; ~**ernst** ⟨Adj.; o. Steig.⟩: *sehr, äußerst ernst* (1); ~**erschüttert** ⟨Adj.; Steig. ungebr.; nur attr.⟩: vgl. ~bewegt; ~**flieger,** der: *Flugzeug, das im Tiefflug fliegt,* dazu: ~**fliegerangriff,** der; ~**flug,** der: *Flug eines Flugzeuges in geringer Höhe;* ~**gang,** der; -[e]s (Schiffbau): *senkrecht gemessener Teil eines Schiffes, der sich unter Wasser befindet; senkrechter Abstand von der Wasserlinie bis zur unteren Kante des Kiels eines Schiffes:* das Schiff hat großen, nur geringen T.; Ü [keinen] geistigen T. haben; ~**garage,** die: *unterirdische Garage;* ~**gefrieren** ⟨st. V.; hat⟩: *[zur Konservierung] bei tiefer Temperatur schnell einfrieren:* Lebensmittel t.; tiefgefrorenes Gemüse, Fleisch; ~**gefrostet** ⟨Adj.; o. Steig.; nicht adv.⟩: svw. ↑~gekühlt; ~**gefühlt** ⟨Adj.; tiefer, am tiefsten gefühlt, tiefstgefühlt; nur attr.⟩: vgl. ~empfunden; ~**gehend** ⟨Adj.; tiefer gehend, am tiefsten gehend, tiefstgehend⟩: svw. ↑~greifend: eine -e Umgestaltung der politischen Verhältnisse; ~**gekränkt** ⟨Adj.; Steig. ungebr.; nur attr.⟩: vgl. ~beleidigt; ~**gekühlt** ⟨↑~kühlen; ~**geschoß,** das: svw. ↑Kellergeschoß; ~**greifend** ⟨Adj.; tiefer, am tiefsten greifend, tiefstgreifend⟩: *den Kern, die [geistige] Grundlage, Basis von etw. betreffend [u. deshalb von entscheidender, einschneidender Bedeutung]:* ein -er Wandel, eine -e Frage stellen: e Betrachtungen. **2.** (Landw.) *(in bezug auf den Boden) nicht von verhärteten Schichten, Gestein o. ä. durchsetzt, so daß die Wurzeln tief in die Erde dringen können:* ein -er Boden, zu 1: ~**gründigkeit,** die; -; ~**halte** [-haltə], die; -, -n (Turnen): *Haltung, bei der ein Arm od. beide Arme senkrecht nach unten gestreckt sind;* ~**hängend** ⟨Adj.; tiefer, am tiefsten hängend; nur attr.⟩: -e Zweige; ~**inner...** ⟨Adj.; o. Komp., Sup.⟩: tiefinnerst; nur attr.⟩ (geh.): *tief im geistig-seelischen Bereich, im Inneren eines Menschen vorhanden, wirksam:* ein -es Bedürfnis; ~**innerlich** ⟨Adj.; o. Steig.; nur attr.⟩ (geh.): vgl. ~inner...; ~**kühlen** ⟨sw. V.; hat⟩: svw. ↑~gefrieren: zubereitete Gerichte in Plastikbehältern t.; ⟨2. Part.:⟩ tiefgekühlte Fertiggerichte, Lebensmittel; ~**kühlfach,** das: svw. ↑Gefrierfach; ~**kühlkette,** die: svw. ↑Gefrierkette; ~**kühlkost,** die: *durch Tiefkühlung konservierte Nahrungsmittel;* ~**kühlschrank,** der: svw. ↑Gefrierschrank; ~**kühltruhe,** die: svw. ↑Gefriertruhe; ~**kühlung,** die: *das Tiefgefrieren;* ~**ladeanhänger,** der: *Anhänger für Schwer[st]transporte mit tiefliegender Ladefläche;* ~**ladewagen,** der: svw. ↑~lader; ~**land,** das ⟨Pl. -länder, auch: -e⟩: *in geringer Höhe (unter 200 m) über dem Meeresspiegel gelegenes Flachland,* dazu: ~**landbucht,** die (Geogr.): *buchtartig in das benachbarte Gebirgsland eingreifender Teil eines Tieflands;* ~**liegend** ⟨Adj.; am tiefsten liegend; nur attr.⟩: **1.** *tief* (1 c) *liegend:* ein Anhänger mit -er Ladefläche. **2.** *tief* (1 f) *liegend:* Metalle mit -em Schmelzpunkt. **3.** *tief* (3 c) *liegend:* er hat -e Augen; ~**ofen,** der (Technik): *großer Ofen, in dem die aus dem Stahlwerk kommenden, im Innern noch heißen Blöcke eine gleichmäßige, zu ihrer Weiterverarbeitung im Walzwerk geeignete Temperatur annehmen sollen;* ~**paß,** der (Elektrot.): *Filter* (4), *der nur tiefe Frequenzen durchläßt u. die hohen unterdrückt;* ~**pflügen** ⟨sw. V.; hat⟩ (Landw.): tief rigolen; ~**pumpe,** die (Technik): *Pumpe zur Förderung von Erdöl aus Bohrungen;* ~**punkt,** der: *tiefster Punkt, negativster od. bes. negativer*

Abschnitt einer Entwicklung, eines Ablaufs o. ä.: die Stimmung hatte einen, ihren T. erreicht; einen seelischen T. haben *(sehr deprimiert sein);* ~**reichend** ⟨Adj.; tiefer, am tiefsten reichend, tiefstreichend⟩: vgl. ~greifend; ~**religiös** ⟨Adj.; o. Steig.⟩: *von tiefer Religiosität [erfüllt, zeugend]:* ~**rot** ⟨Adj.; o. Steig.; nicht adv.⟩: vgl. ~blau; ~**schlaf,** der: *bes. tiefer Schlaf; Stadium des Schlafes, in dem man am tiefsten schläft;* ~**schlag,** der (Boxen): *(verbotener) Schlag, der unterhalb der Gürtellinie auftrifft,* dazu: ~**schlagschutz,** der (Boxen): svw. ↑~schutz; ~**schürfend** ⟨Adj.; tiefer, am tiefsten schürfend, tiefstschürfend⟩: *tief in ein Problem, Thema eindringend:* eine -e Untersuchung; ~**schutz,** der (bes. Boxen): *aus hartem Material bestehender Schutz* (2) *für Unterleib u. Geschlechtsteile;* ~**schwarz** ⟨Adj.; o. Steig.; nicht adv.⟩: vgl. ~blau; ~**see,** die (Geogr.): *Bereich des Weltmeeres, der tiefer als 1 000 m unter dem Meeresspiegel liegt,* dazu: ~**seefisch,** der; ~**seeforscher,** der, ~**seeforschung,** die ⟨o. Pl.⟩: *Teilgebiet der Meereskunde, das sich mit der Erforschung der Tiefsee befaßt; Bathygraphie,* ~**seegraben,** der (Geogr.): *langgestreckte, rinnenartige Einsenkung im Meeresboden der Tiefsee,* ~**seetauchgerät,** das: vgl. Bathyscaphe; ~**sinn,** der [rückgeb. aus ↑tiefsinnig] ⟨o. Pl.⟩: **a)** *Neigung, tief in das Wesen der Dinge einzudringen; grüblerisches Nachdenken:* in T. verfallen *(schwermütig werden);* **b)** *tiefere, hintergründige Bedeutung:* der T. seiner Verse blieb ihnen verborgen; ~**sinnig** ⟨Adj.⟩: **1.** *Tiefsinn* (b) *habend, davon zeugend.* **2.** *trübsinnig, gemütskrank, schwermütig:* sie ist nach dem Tod ihres Kindes im Alter t. geworden, dazu: ~**sinnigkeit,** die: *das Tiefsinnigsein;* ~**stand,** der ⟨o. Pl.⟩: *[bes.] tiefer* (1 f) *Stand (innerhalb einer Entwicklung):* die Temperatur hat einen wirtschaftlichen T. erreicht; ~**stapelei** [-ʃtaːpəˈlai], die; -, -en: **a)** ⟨o. Pl.⟩ *das Tiefstapeln;* **b)** *tiefstapelnde Äußerung, Bemerkung o. ä.;* ~**stapeln** ⟨sw. V.; hat⟩: *den Wert, die Fähigkeiten, Leistungen o. ä. bes. der eigenen Person bewußt als geringer hinstellen, als sie in Wirklichkeit sind; untertreiben* (Ggs.: [1]*hochstapeln* 2); ~**stapler,** der: *jmd., der tiefstapelt* (Ggs.: Hochstapler 2); ~**start,** der (Leichtathletik): *bei Kurzstreckenläufen Start aus hockender od. kauernder Stellung heraus;* ~**stehend** ⟨Adj.; tiefer stehend, am tiefsten stehend, tiefststehend; nicht adv.⟩: *(in bezug auf eine Wert-, Rangordnung) auf niedriger Stufe stehend:* ein moralisch -er Mensch; ~**strahler,** der: *(für Straßen, große Hallen, Fußballplätze o. ä.) starke Lampe für direkte Beleuchtung von oben;* ~**tauchen** ⟨sw. V.; hat; nur im Inf. u. Part. gebr.⟩ (Sport): *unter eine bestimmte Wassertiefe, in eine größere Tiefe* (1 b) *tauchen:* t. lernen; ⟨subst.:⟩ ~**tauchen,** das; -s, dazu: ~**taucher,** der; ~**temperaturphysik,** die: *Forschungsgebiet der Physik, auf dem die Untersuchungen der physikalischen Eigenschaften von Stoffen bei Temperaturen nahe am absoluten Nullpunkt durchgeführt werden;* ~**ton,** der ⟨Pl. -töne⟩ (Sprachw.): *Ton, Laut[folge] mit niedriger Tonhöhe* (Ggs.: Hochton); ~**traurig** ⟨Adj.; o. Steig.; nur attr.⟩: *mit viel Schnee bedeckt:* ein -er Wald; ~**wurzler** [-vʊrtslɐ], der; -s, - (Bot.): *Pflanze, deren Wurzeln tief in den Boden eindringen,* z. B. Luzerne; Ggs.: Flachwurzler); ~**ziehen** ⟨unr. V.; hat⟩ (Technik): *(Blech) in einem bestimmten Verfahren in einen Hohlkörper umformen.*

Tiefe [ˈtiːfə], die; -, -n [mhd. tiefe, ahd. tiufe]: **1. a)** *[Maß der] Ausdehnung senkrecht nach unten:* eine große, klaffende, schwindelerregende T.; der Brunnen hat eine T. von zehn Metern; **b)** *bestimmte Entfernung unter der Erdoberfläche od. dem Meeresspiegel:* das Wrack lag in einer T. von 30 Metern; **c)** (*meist in Verbindung mit der Präposition „auf“, „aus“ od. „in“*) *tief[liegend]er Bereich:* das U-Boot ging auf T.; aus der T. des Wassers auf-, emportauchen; in die T. blicken, steigen, stürzen; den Sarg in die T. *(in das Grab)* lassen; Ü das Jahr verläuft ... ohne sonderliche Höhen und -n (Chotjewitz, Friede 79). **2. a)** *[Maß der] Ausdehnung nach hinten, innen:* die T. der Bühne; die T. des Schrankes, der Fächer; die T. der Wunde; **b)** (*meist in Verbindung mit der Präp. „aus“ od. „in“*) *[weit] hinten gelegener Teil, Bereich eines Raumes, Geländes; Inneres* (1): aus der T. des Parks drang leise Musik zu uns herüber; Ü die verborgensten -n des menschlichen Herzens. **3.** ⟨o. Pl.⟩ *Tiefgründigkeit, wesentlicher, geistiger Gehalt:* die philosophische T. seiner Gedanken. **4.** ⟨o. Pl.⟩ *(von Gefühlen, Empfindungen) das Tiefsein* (5); *großes Ausmaß, Heftigkeit:* die T. ihres Schmerzes, ihrer Liebe. **5.**

⟨o. Pl.⟩ *(von Farben) sehr dunkle Tönung:* die T. des Blaus. **6.** ⟨o. Pl.⟩ *(von der Stimme, von Tönen) tiefer* (7 b) *Klang.* **tiefen-, Tiefen-** (Tiefe; vgl. auch: tief-, Tief-; tiefst-, Tiefst-): ~**bestrahlung,** die (Med.): *(im Unterschied zur Oberflächenbehandlung) Strahlenbehandlung von tiefer liegenden Krankheitsherden* (z. B. einer Krebsgeschwulst); ~**erosion,** die (Geol.): *nach unten, in die Tiefe* (1 a) *wirkende Erosion* (durch die z. B. eine Klamm entsteht); ~**gestein,** das (Geol.): *Intrusivgestein; plutonisches Gestein;* ~**interview,** das (bes. Soziol.): *intensives Interview, bei dem der Interviewer versucht, in die tieferen Schichten der Persönlichkeit des Befragten einzudringen;* ~**linie,** die: *(auf geographischen o. ä. Karten eingezeichnete) Verbindungslinie zwischen benachbarten Punkten, die in gleicher Tiefe unter einer Bezugsfläche liegen;* ~**messung,** die: *Messung der Tiefe von etw., bes. von Gewässern;* ~**person,** die (Psych.): *Teil der Persönlichkeit, der von den der unmittelbaren Lebenserhaltung, dem Trieb u. Gefühlsleben dienenden Hirnzentren gesteuert wird;* ~**psychologe,** der; ~**psychologie,** die: *Forschungsrichtung der Psychologie u. Psychiatrie, die im Gegensatz zur Schulpsychologie* (2) *die Bedeutung des Vor- u. Unbewußten für das Seelenleben u. Verhalten des Menschen zu erkennen sucht,* dazu: ~**psychologisch** ⟨Adj.; o. Steig.; nicht präd.⟩; ~**rausch,** der (Med.): *beim Tieftauchen auftretende, einem Alkoholrausch ähnliche Erscheinung, die zu Bewußtlosigkeit u. Tod führen kann;* ~**ruder,** das (Schiffbau): *beidseitig an Bug u. Heck eines Unterseeboots angebrachtes Ruder, das zur Erleichterung des [Auf]tauchens u. zur Stabilisierung der Unterwasserfahrt dient;* ~**scharf** ⟨Adj.; nicht adv.⟩ (Optik, Fot.): *Tiefenschärfe besitzend, mit Tiefenschärfe:* ein -es Bild; ~**schärfe,** die (Fot.): svw. ↑Schärfentiefe; ~**sehen,** das, -s (Med.): *Fähigkeit, die Entfernung der Gegenstände im Raum richtig einzuschätzen; räumliches Sehen,* dazu: ~**sehtest,** der: T. für Autofahrer; ~**strömung,** die (Geogr.): *Wasserströmung in den größeren Tiefen der Ozeane (die für den Austausch polarer u. tropischer Wassermassen sorgt);* ~**struktur,** die (Sprachw.): *auf Grund unterschiedlicher syntaktischer Beziehungen einzelner sprachlicher Bestandteile eine von mehreren Möglichkeiten der Bedeutung, die sich hinter der Oberflächenstruktur verbirgt* (Ggs.: Oberflächenstruktur 2); ~**stufe,** die (Geol.): *(in Metern angegebener) Richtwert für die Zunahme der Erdwärme beim Eindringen in die Erdkruste in Richtung Erdmittelpunkt:* geothermische T.; ~**therapie,** die (Med.): svw. ↑~bestrahlung; ~**winkel,** der (Math.): *von einer Horizontale u. einem [schräg] abwärts gerichteten Strahl gebildeter Winkel;* ~**wirksam** ⟨Adj.⟩: *Tiefenwirkung* (1) *besitzend, mit Tiefenwirkung:* ein -es Sonnenöl; ~**wirkung,** die: **1.** *sich nicht nur an der Oberfläche, sondern gezielt in den tieferen Schichten von etw.* (z. B. der Haut) *entfaltende Wirkung:* die T. eines Kosmetikums. **2.** *Effekt räumlicher Tiefe* (2 a): die T. eines Gemäldes; ~**zone,** die (Geol.): *Bereich in bestimmter Tiefe* (1 b) *unter der Erdoberfläche.*

Tiefst [ti:fst], das; -es, -e (Bank-, Börsenw.): kurz für ↑Tiefstkurs, Tiefstnotierung.

tiefst-, Tiefst- (vgl. auch: tief-, Tief-): ~**angebot,** das: *Angebot zum Tiefstpreis;* ~**kurs,** der (Bank-, Börsenw.): *niedrigster notierter Stand eines Kurses* (4); ~**notierung,** die (Bank-, Börsenw.): vgl. ~kurs; ~**preis,** der: *[denkbar] niedrigster Preis:* etw. zum T., zu -en verkaufen; ~**temperatur,** die: *tiefst[möglich]e Temperatur:* die nächtliche T. lag bei minus 3 Grad; ~**wert,** der: vgl. ~temperatur.

Tiegel [ˈti:gl], der; -s, - [mhd. tigel, ahd. tegel = irdener Topf]: **1.** *feuerfestes, meist flacheres Gefäß zum Erhitzen, Schmelzen, auch zum Aufbewahren bestimmter Stoffe:* ein irdener, metallener T. **2.** (ostmd.) svw. ↑Pfanne.

Tier [ti:ɐ], das; -[e]s, -e [mhd. tier, ahd. tior, wahrsch. eigtl. = atmendes Wesen]: **1.** *mit Sinnes- u. Atmungsorganen ausgestattetes, sich von anderen tierischen od. pflanzlichen Organismen ernährendes, in der Regel frei bewegliches Lebewesen:* große, kleine, wilde, zahme, gezähmte, einheimische, exotische -e; ein männliches, weibliches, verschnittenes, kastriertes T.; ein munteres, zutrauliches Tierchen; ein nützliches, schädliches, jagdbares T.; die niederen -e; höheren -e; auch diese winzigen Organismen sind -e; das T. will nicht fressen; es verendet; er benahm sich wie ein [wildes] T.; -e halten, pflegen, füttern, züchten, dressieren, abrichten, zur Schau stellen, vorführen; -e beobachten; R jedem Tierchen sein Pläsierchen (ugs. scherzh.; *jeder muß leben, handeln, sich vergnügen, wie er es für richtig*

hält); Spr quäle nie ein T. zum Scherz, denn es fühlt wie du den Schmerz; Ü er ist ein T. *(er ist ein roher, brutaler, triebhafter Mensch);* sie ist ein gutes T. (salopp; *sie ist gutmütig u. ein bißchen beschränkt);* das T. *(die Roheit, Triebhaftigkeit)* brach in ihm durch; wenn sie ihm das antut, wird er zum T. *(wird er gewalttätig);* ***ein hohes/großes T.** (ugs.; *eine Person von großem Ansehen, hohem Rang).* **2.** (Jägerspr.) *weibliches Tier beim Rot-, Dam- u. Elchwild.*

tier-, Tier-: ~**anatomie,** die: svw. ↑Zootomie; ~**art,** die (Zool.): *in der zoologischen Systematik Kategorie von Tieren, die in ihren hauptsächlichsten Merkmalen übereinstimmen u. sich untereinander fortpflanzen können;* ~**arzt,** der: *Arzt, der auf die Behandlung von kranken Tieren, auf die Bekämpfung von Tierseuchen, auch auf die Untersuchung u. Überwachung bei der Herstellung, Lagerung o. ä. von Fleisch u. anderen tierischen Produkten spezialisiert ist; Veterinär;* ~**ärztin,** die: w. Form zu ↑~arzt, dazu: ~**ärztlich** ⟨Adj.; o. Steig.; nicht präd.⟩: vgl. ärztlich; ~**asyl,** das: vgl. ~heim; ~**bändiger,** der: vgl. ~Dompteur; ~**bändigerin,** die: w. Form zu ↑~bändiger; Dompteuse; ~**besamer,** der; -s, -: svw. ↑Inseminator; ~**bestand,** der: der T. in einem Jagdrevier, in einem Zoo; ~**bild,** das: *Bild, auf dem ein od. mehrere Tiere dargestellt sind:* er sammelt -er; ~**buch,** das: *Buch, bei dem ein od. mehrere Tiere im Mittelpunkt stehen;* ~**epos,** das; vgl. ~buch; ~**erzählung,** die: vgl. ~buch; ~**experiment,** das: svw. ↑~versuch; ~**fabel,** die: vgl. Fabel; ~**fährte,** die: svw. ↑Fährte; ~**falle,** die (selten): svw. ↑Falle (1); ~**familie,** die: vgl. Familie (2); ~**fang,** der ⟨o. Pl.⟩: *Fang* (1 a) *von Tieren;* ~**fänger,** der: *jmd., der wild lebende Tiere, bes. Großwild, für zoologische Gärten o. ä. einfängt* (Berufsbez.); ~**film,** der: vgl. ~buch; ~**form,** die: *Tierart in ihrer speziellen Ausprägung, Erscheinungsform;* ~**freund,** der: *jmd., der gerne mit Tieren umgeht;* ~**garten,** der: *meist kleinerer Zoo;* ~**gärtner,** der: *Fachmann auf dem Gebiet der Tierhaltung in zoologischen Gärten;* ~**gattung,** die (Zool.): svw. ↑Gattung (2); ~**gehege,** das; ~**geographie,** die (Zool.): svw. ↑Geozoologie; ~**geschichte,** die: vgl. ~buch; ~**gestalt,** die: *eine Gottheit in T.;* ~**haar,** das; ~**halter,** der: *jmd., der ein od. mehrere Haustiere hält;* ~**haltung,** die ⟨o. Pl.⟩: *das Halten eines od. mehrerer Haustiere;* ~**handlung,** die: *Geschäft, in dem meist kleinere Tiere verkauft werden;* ~**haut,** die; ~**heilkunde,** die: svw. ↑~medizin; ~**heim,** das: **a)** *Einrichtung zur Unterbringung kleinerer [herrenloser] Haustiere, bes. von Hunden u. Katzen;* **b)** *Gebäude, in dem ein Tierheim* (a) *untergebracht ist;* ~**kadaver,** der: svw. ↑Kadaver; ~**kalender,** der: *Wandkalender mit Tierbildern;* ~**kind,** das: svw. ↑²Junge; ~**klinik,** die: **a)** *Einrichtung zum Aufenthalt u. zur Behandlung kranker Tiere, bes. kleinerer Haustiere;* **b)** *Gebäude, in dem eine Tierklinik* (a) *untergebracht ist;* ~**kohle,** die: vgl. Knochenkohle; ~**kolonie,** die (Zool.): *Kolonie* (2) *tierischer Individuen;* ~**körper,** der, dazu: ~**körperbeseitigungsanstalt,** die (Amtsspr.): *Betrieb, Anlage zur Lagerung, Behandlung, Verwertung von verendeten od. nicht zum Genuß verwertbaren getöteten Tieren u. deren Produkten od. Abfällen;* Abdeckerei (2); Abk.: TBA; ~**kreis,** der ⟨o. Pl.⟩ (Astron., Astrol.): *die Sphäre des Himmels umspannende Zone von zwölf Sternbildern entlang der Ekliptik, die von der Sonne auf ihrer scheinbaren Bahn einmal jährlich durchlaufen wird; Zodiakus,* dazu: ~**kreissternbild,** das (Astron., Astrol.): *im Tierkreis liegendes Sternbild; Himmels-, Sternzeichen,* ~**kreiszeichen,** das (Astron., Astrol.): **1.** svw. ↑~kreissternbild. **2.** *Abschnitt der Ekliptik, der den Namen eines der zwölf Tierkreissternbilder trägt;* ~**kult,** der: *bestimmten Tieren geltender Kult* (1); *Zoolatrie;* ~**kunde,** die: svw. ↑Zoologie; ~**laus,** die: *Laus, die im Fell von Säugetieren od. im Federkleid von Vögeln lebt;* ~**laut,** der: *Laut, den ein Tier (in einer für seine Art charakteristischen Weise) hervorbringt:* -e nachahmen können; ~**lehrer,** der: Dresseur; ~**lieb** ⟨Adj.; o. Steig.; nicht adv.⟩: *sich gerne mit Tieren befassend, gerne mit ihnen umgehend:* eine -e Nachbarin versorgt unsere Katzen; seine Frau ist sehr t.; ~**liebe,** die (Zool.): *ausgeprägte Neigung, sich mit Tieren zu befassen, mit ihnen umzugehen; besondere Zuneigung zu Tieren;* ~**liebend** ⟨Adj.; o. Steig.; nicht adv.⟩: svw. ↑~lieb; ~**maler,** der: *Maler, der vorzugsweise Tiere darstellt;* ~**medizin,** die ⟨o. Pl.⟩: *Gebiet der Medizin, das sich mit Tieren befaßt; Tierheilkunde, Veterinärmedizin;* ~**park,** der: *oft großflächig angelegter zoologischer Garten;* ~**pfleger,** der: *jmd., der mit Pflege, Wartung, Aufzucht o. ä. von Tieren beschäftigt ist* (Berufsbez.); ~**pflegerin,** die:

w. Form zu ↑~**pfleger;** ~**physiologie,** die: *Teilgebiet der Zoologie, das sich mit den Lebensvorgängen u. Lebensäußerungen der Tiere befaßt;* ~**psychologie,** die (veraltend): *Teilgebiet der Zoologie, das sich mit der vergleichenden Untersuchung tierischen Verhaltens befaßt;* ~**quäler,** der: *jmd., der Tierquälerei betreibt;* ~**quälerei** [– – –'–], die; -, -en: *unnötiges Quälen, rohes Mißhandeln von Tieren:* T. ist strafbar; Ü (oft scherzh.:) *wie kannst du ihn nur so behandeln, das ist ja* T.!; ~**reich** ⟨Adj.; nicht adv.⟩: *viele Tiere, vielerlei Tierarten aufweisend:* eine -e Wildnis; ~**reich,** das ⟨o. Pl.⟩: *Bereich, Gesamtheit der Tiere in ihrer Verschiedenartigkeit;* ~**schau,** die: *häufig von einem Zirkus veranstaltete Schau, Ausstellung lebender, bes. exotischer Tiere; Menagerie;* ~**schutz,** der: *Gesamtheit der gesetzlichen Maßnahmen zum Schutz von Tieren vor Quälerei, Aussetzung, Tötung ohne einsichtigen Grund o. ä.,* dazu: ~**schützer,** der, ~**schutzgebiet,** das: *Reservat* (1) *für bestimmte Tiere,* ~**schutzgesetz,** das, ~**schutzverein,** der: *Verein, der sich dem Tierschutz widmet;* ~**seuche,** die: *bei Haustieren u. wildlebenden Tieren auftretende Seuche;* ~**soziologie,** die: *Teilgebiet der Zoologie, der Verhaltensforschung, das sich mit den Formen des sozialen Zusammenlebens der Tiere befaßt;* ~**sprache,** die: *als eine Art Sprache gedeutete Lautäußerungen von Tieren;* ~**staat,** der: vgl. Insektenstaat; ~**stimme,** die: vgl. ~laut, dazu: ~**stimmenimitator,** der: *Imitator, der sich auf Tierstimmen spezialisiert hat;* ~**stock,** der (Zool.): *Tierkolonie, bei der durch Knospung* (2) *u. ausbleibende Ablösung der neu gebildeten Individuen ein Gebilde aus vielen einzelnen Tieren entsteht* (bei Schwämmen, Moostierchen u. a.); ~**stück,** das (bild. Kunst): svw. ↑~bild; ~**versuch,** der: *wissenschaftliches Experiment an od. mit lebenden Tieren;* ~**wärter,** der: svw. ↑~pfleger; ~**welt,** die ⟨o. Pl.⟩: *Gesamtheit der Tiere* (bes. im Hinblick auf ihr Vorkommen in einem bestimmten Bereich); Fauna; ~**zucht,** die ⟨o. Pl.⟩: *das Züchten von Tieren bes. unter wirtschaftlichem Aspekt;* ~**züchter,** der: *jmd., der Tierzucht betreibt* (Berufsbez.).

Tierchen, das; -s, -: ↑Tier (1); **tierhaft** ⟨Adj.; -er, -este⟩ (seltener): *einem Tier ähnlich; in der Art eines Tieres; animalisch* (b): an der -en Grazie ihrer Bewegungen (Frisch, Stiller 224); **tierisch** ⟨Adj.⟩ [für mhd. tierlich]: **1.** ⟨o. Steig.; meist attr.⟩ **a)** *ein Tier, Tiere betreffend; einem Tier, Tieren eigen; für Tiere charakteristisch, zu ihnen gehörend:* -e Organismen, Schädlinge, Parasiten; der -e Formenreichtum; die Erforschung -en Verhaltens; **b)** *von einem Tier, von Tieren stammend, herrührend; animalisch* (a): -er Dünger; -e Produkte; -es Fett; -es Eiweiße. **2.** (oft abwertend) *nicht dem Wesen, den Vorstellungen von einem Menschen entsprechend; dumpf, triebhaft; roh, grausam:* -e Gier; -es Verlangen; -e Grausamkeit; -er Haß; -es Verbrechen; sein Benehmen war t.; das ist ja wirklich t. (salopp; *unverschämt, frech*); hier setzt es (ugs. *humorlos, stumpfsinnig*) zu. **3.** ⟨nur adv.⟩ (Jugendspr.) *sehr [viel], äußerst, ungemein:* t. [viel] arbeiten müssen; **tierlich** ⟨Adj.; o. Steig.; meist attr.⟩ (selten): svw. ↑tierisch (1 a, b).

Tifoso [ti'fo:zo], der; -, ...si ⟨meist Pl.⟩ [ital. tifoso, zu: tifo = Sportleidenschaft, eigtl. = Typhus]: ital. Bez. für *Fan.*

tifteln ['tɪftl̩n]: svw. ↑tüfteln.

Tiger ['ti:gɐ], der; -s, - [verdeutlichend mhd. tigertier, ahd. tigiritior < lat. tigris < griech. tígris, wahrsch. aus dem Iran.]: *in Asien heimisches, zu den Großkatzen gehörendes, sehr kräftiges, einzeln lebendes Raubtier von blaß rötlichgelber bis rotbrauner Färbung mit schwarzen Querstreifen.*

Tiger-: ~**auge,** das [nach der Färbung]: *goldgelbes bis goldbraunes, an den Bruchstellen seidigen Glanz aufweisendes Mineral* (Schmuckstein); ~**fell,** das; ~**hai,** der: *bes. in flachen Küstengewässern der tropischen u. subtropischen Meere lebender Haifisch mit auffallend gefleckter Haut;* ~**katze,** die: *Kleinkatze des tropischen Süd- u. Mittelamerika mit gelbem, meist schwarz geflecktem Fell;* ~**lilie,** die: *Lilie mit leuchtend- od. orangeroten, dunkel gefleckten großen Blüten;* ~**pferd,** das (selten): *Zebra.*

Tigerin, die; -, -nen: w. Form zu ↑Tiger; **tigern** ['ti:gɐn] ⟨sw. V.⟩ /vgl. getigert/: **1.** (selten) *mit einer an ein Tigerfell erinnernden Musterung versehen* ⟨hat⟩. **2.** (ugs.) *irgendwohin, zu einem Ziel weiter entfernten Ziel gehen, marschieren* ⟨ist⟩: durch die Straßen t.; **Tigon** ['ti:gɔn], der; -s, - [engl. tigon, zusgez. aus: tiger = Tiger u. lion = Löwe] (Zool.): *Bastard aus der Kreuzung eines Tigermännchens mit einem Löwenweibchen;* vgl. Liger; **tigroid** [tigro'i:t] ⟨Adj.; o.

Steig.⟩ [zu lat. tigris (↑Tiger) u. griech. -oeidés = ähnlich] (Zool.): *wie ein Tiger gestreift.*

Tilbury ['tɪlbəri], der; -s, -s [engl. tilbury, nach dem gleichnamigen Londoner Wagenbauer aus dem frühen 19. Jh.]: *in Nordamerika früher häufig verwendeter, leichter zweirädriger u. zweisitziger Wagen mit aufklappbarem Verdeck.*

Tilde ['tɪldə], die; -, -n [span. tilde < katal. tittla, title < lat. titulus, ↑Titel]: **1.** *diakritisches Zeichen in Gestalt einer kleinen liegenden Schlangenlinie, das im Spanischen über einem n die Palatalisierung, im Portugiesischen über einem Vokal die Nasalisierung angibt* (z. B. span. ñ [nj] in Señor, port. ã [ã] in São Paulo). **2.** (in Wörterbüchern) *Zeichen in Gestalt einer kleinen liegenden Schlangenlinie auf mittlerer Zeilenhöhe, das die Wiederholung eines Wortes od. eines Teiles davon angibt.*

tilgbar ['tɪlkba:ɐ̯] ⟨Adj.; o. Steig.; nicht adv.⟩: *sich tilgen lassend; geeignet, getilgt zu werden;* **tilgen** ['tɪlgn̩] ⟨sw. V.; hat⟩ [mhd. tīl(i)gen, ahd. tīligōn < angelsächs. (a)dil(e)gian < lat. dēlēre = (Geschriebenes) auslöschen, eigtl. = zerstören]: **1.** (geh.) *als fehlerhaft, nicht mehr gültig, als unerwünscht o. ä. gänzlich beseitigen; auslöschen, ausmerzen:* eine Aktennotiz, ein fehlerhaftes Wort, die Druckfehler t.; die Eintragung ins Strafregister wird nach einiger Zeit wieder getilgt; er versuchte vergebens, die verräterischen Spuren seiner Tat zu t.; Ü etw. aus seinem Gedächtnis, jmdn. aus der Erinnerung t. **2.** (Wirtsch., Bankw.) *durch Zurückzahlen beseitigen, ausgleichen, aufheben:* ein Darlehen, eine Hypothek [durch monatliche Ratenzahlungen nach und nach] t.; Ü eine Schmach t.; Reue tilgt alle Schuld (Hacks, Stücke 57); ⟨Abl.:⟩ **Tilgung,** die; -, -en: **1.** (geh.) *das Tilgen* (1), *gänzliche Beseitigung, Ausmerzung:* die T. aller Spuren, der Druckfehler. **2.** (Wirtsch., Bankw.) *das Tilgen* (2), *Getilgtwerden, Beseitigung durch Zurückzahlen:* die T. der Schulden, einer Hypothek. Vgl. Amortisation (1 a), Obliteration (1).

Tilgungs- (Wirtsch., Bankw.): ~**anleihe,** die: *Anleihe* (1), *die nach einem festen Plan zurückzuzahlen ist;* ~**fonds,** der: *rechtlich selbständiger Fonds zur Tilgung öffentlicher Schulden;* ~**kapital,** das: *durch Aufnahme einer Tilgungsanleihe beschafftes Kapital;* ~**rate,** die: *Summe, die innerhalb eines bestimmten Zeitraums zur Tilgung einer langfristigen Schuld gezahlt werden muß;* ~**summe,** die ⟨meist Pl.⟩: vgl. ↑~rate.

Tilsiter ['tɪlzɪtɐ], der; -s, -, - [urspr. nur in Tilsit hergestellt]: *meist brotlaibförmiger, hellgelber Schnittkäse mit kleinen runden u. schlitzförmigen Löchern u. von herb bis pikantem, leicht säuerlichem Geschmack;* **Tilsiter Käse,** der: - s, - - [ursp. nur in Tilsit hergestellt]: *meist brotlaibförmiger, hellgelber Schnittkäse mit kleinen runden u. schlitzförmigen Löchern u. von herb bis pikantem, leicht säuerlichem Geschmack.*

Timbale [tɪm'ba:lə], die; -, -n [frz. timbale, eigtl. = Auflaufform, urspr. = kleine Trommel, < span. timbal, ↑Timbales] (Kochk.): *mit Aspik überzogene, meist becherförmige Pastete* (c); **Timbales** [tɪm'ba:ləs] ⟨Pl.⟩ [span. timbales, Pl. von: timbal = kleine Trommel, Nebenf. von: atabal < arab. ṭabla, zu: ṭabala = trommeln]: *zwei gleiche, auf einem Ständer befestigte Trommeln* (bes. bei *südamerikanischen) Tanzorchestern*).

Timbre ['tɛ̃:br(ə)], auch: 'tɛ̃:bṛ], das; -s, -s [frz. timbre = Klang, Schall, älter = eine Art Trommel < mgriech. týmbanon < griech. tý[m]panon (↑Tympanon)] (bes. Musik): *charakteristische Klangfarbe eines Instruments, einer Stimme, bes. einer Gesangsstimme:* ein angenehmes, schönes, dunkles, samtenes, herbes, rauhes T. ist unverwechselbar; **timbrieren** [tɛ̃'bri:rən] ⟨sw. V.; hat⟩ (Musik): *mit einer bestimmten Klangfarbe versehen; einer Sache ein bestimmtes Timbre verleihen:* sie versteht es, ihre Stimme heller oder dunkler zu t.; ⟨meist im 2. Part.:⟩ *das Orchester als ein spezifisch böhmisch-musikantisch timbriertes Ensemble* (MM 2. 9. 69, 22).

time is money [taɪm ɪz 'mʌnɪ; engl.]: *Zeit ist Geld.*

timen ['taɪmən] ⟨sw. V.; hat⟩ [engl. to time, zu: time = Zeit]: **1.** (seltener) *die Zeit von etw. [mit der Stoppuhr] messen; stoppen, abstoppen:* den gesamten Ablauf von etw. t. **2.** *für etw. (eine Handlung, ein Vorgehen, einen Einsatz) den geeigneten, genau passenden Zeitpunkt bestimmen; benutzen u. dadurch einen gut koordinierten Ablauf herbeiführen:* die Termine waren gut, genau, schlecht getimt (Sport:) einen Schlag, Ball genau t.; eine gut getimte Flanke.

Time-sharing ['taɪmʃɛəɪŋ], das; -s, -s [engl. time-sharing, eigtl. = Zeitzuteilung, zu: o share = (zu)teilen, beteiligen] (Datenverarb.): *System zur koordinierten, gleichzeitigen Benutzung von Großrechenanlagen mit vielen Benutzern bei optimaler Ausnutzung der Kapazität.*

timid [ti'mi:t], **timide** [ti'mi:də] ⟨Adj.; nicht adv.⟩ [frz. timide < lat. timidus] (bildungsspr.): *schüchtern; ängstlich.*

Timing ['tajmɪŋ], das; -s, -s [engl. timing]: *das Timen; genaues Aufeinanderabstimmen der Abläufe:* ein [exaktes] T. beim Einsatz automatischer Steuerungen; (Sport:) das T. seiner Flanken, Bälle ist bewundernswert.

Timokratie [timokra'ti:], die; -, -n [...i:ən; griech. timokratía, zu: timé = Wertschätzung (des Vermögens) u. krateĩn = herrschen] (bildungsspr.): **1.** ⟨o. Pl.⟩ *Staatsform, in der die Staatsbürgerrechte nach dem Vermögen od. Einkommen abgestuft werden (um die Herrschaft der Besitzenden zu sichern).* **2.** *Staat, Gemeinwesen, in dem eine Timokratie* (1) *besteht;* ⟨Abl.:⟩ **timokratisch** [...'kra:tɪʃ] ⟨Adj.; Steig. ungebr.⟩ [griech. timokratikós] (bildungsspr.): *die Timokratie* (1) *betreffend, auf ihr beruhend, für sie kennzeichnend.*

timonisch [ti'mo:nɪʃ] ⟨Adj.; o. Steig.⟩ [nach der Gestalt des legendären Athener Misanthropen Timon] (bildungsspr. veraltet): *menschenfeindlich.*

Timotheegras [timo'te:-], **Timotheusgras** [ti'mo:teʊs-], **Timothygras** [ti'mo:ti-, auch: 'ti:moti-], das; -es [engl. timothy (grass); H. u.]: *ein häufig angebautes, wertvolles Futtergras.*

Timpano ['tɪmpano], der; -s, ...ni ⟨meist Pl.⟩ [ital. timpano < lat. tympanum, ↑Tympanum]: ital. Bez. für *Pauke.*

tingeln ['tɪŋḷn] ⟨sw. V.⟩ [rückgeb. aus ↑Tingeltangel] (Jargon): **a)** *als Künstler, Schauspieler, Akteur im Schaugeschäft o. ä. abwechselnd an verschiedenen Orten bei [künstlerisch anspruchslosen] Veranstaltungen auftreten* ⟨hat⟩: jahrelang mit mäßigem Erfolg, in Diskotheken t.; **b)** *tingelnd* (a) *umherziehen, -reisen* ⟨ist⟩: er ... tingelte per Tournee durch Kasinos und Kneipen (MM 6. 3. 72, 6); **Tingeltangel** ['tɪŋtaŋ], österr.: —'—'—], das (österr. nur so), auch: der; -s, - [urspr. berlin. für Café chantant (frz. veraltet) = Café mit Musik-, Gesangsdarbietungen, lautm. für die hier gespielte Musik] (veraltend abwertend): **1.** *als niveaulos, billig empfundene Unterhaltungs-, Tanzmusik:* das T. der Musikautomaten. **2.** *Lokal, in dem verschiedenerlei Unterhaltung ohne besonderes Niveau geboten wird:* sie arbeitet als Tänzerin, er macht Musik in einem T. **3.** *Unterhaltung, wie sie in einem Tingeltangel* (2) *geboten wird:* hätte man das deutsche T. ... als exotische Attraktion präsentieren sollen? (K. Mann, Wendepunkt 320).

tingieren [tɪŋ'gi:rən] ⟨sw. V.; hat⟩ [lat. tingere, ↑Tinte] (Chemie selten): *färben; eintauchen;* **Tinktion** [tɪŋk'tsjo:n], die; -, -en [spätlat. tínctio = das Eintauchen] (Chemie selten): *Färbung;* **Tinktur** [tɪŋk'tu:ɐ̯], die; -, -en [lat. tinctūra = Färbung, zu: tínctum, ↑Tinte]: *dünnflüssiger, meist alkoholischer Auszug aus pflanzlichen od. tierischen Stoffen.*

Tinnef ['tɪnɛf], der; -s [jidd. tinnef = Schmutz, schlechte Qualität < hebr. tinnûf] (ugs. abwertend): **1.** *wertloses Zeug, überflüssiger Kram, Plunder:* was es dort zu kaufen gibt, ist alles T. **2.** *Unsinn:* red keinen T.!

Tinte ['tɪntə], die; -, -n [mhd. tin(c)te, ahd. tincta < mlat. tincta (aqua) = gefärbt(e Flüssigkeit); Tinktur, zu lat. tínctum, 2. Part. von: tingere = färben]: **1.** *intensiv gefärbte Flüssigkeit zum Schreiben, Zeichnen:* blaue, rote T.; diese T. ist unsichtbar, wird erst beim Erwärmen des Papiers sichtbar; die T. fließt gut, kleckst, trocknet rasch ab, ist eingetrocknet; die T. *(das mit Tinte Geschriebene)* muß erst trocknen; er mußte bei der Korrektur viel rote T. verbrauchen *(vieles rot anstreichen, korrigieren);* mit T. schreiben; Ü über dieses Thema ist schon viel [überflüssige] T. verspritzt, verschwendet worden *(ist schon viel Überflüssiges geschrieben worden);* * **das ist klar wie dicke T.** (↑klar 4); [in den folgenden Wendungen steht „Tinte" für undurchsichtige, dunkle Flüssigkeit, vgl. Patsche 4] **in der T. sitzen** (ugs.; *in einer sehr unangenehmen, mißlichen, ausweglosen Situation sein);* **in die T. geraten** (ugs.; *in eine sehr unangenehme, mißliche, ausweglose Situation geraten).* **2.** (geh.) *Färbung, Farbe:* Die Sonne ging ... unter ... in trübe glühenden Dünsten und -n (Th. Mann, Joseph 694).

tinten-, Tinten- (Tinte 1): **∼blau** ⟨Adj.; o. Steig.; nicht adv.⟩: *tiefblau, dunkelblau;* **∼faß**, das; *kleines, Tinte enthaltendes Gefäß, das bes. beim Schreiben mit Feder u. Tinte benutzt wird;* **∼fisch**, der: svw. ↑Kopffüßer; vgl. Kalmar, Krake, Sepia; **∼fleck**, der: *durch Tinte hervorgerufener Fleck;* **∼gummi**, der: *Radiergummi zum Radieren von Tinte;* **∼klecks**, der: *[breiter] Tintenfleck (bes. auf Papier);* **∼klecks**er, der (ugs.): **1.** (abwertend) svw. ↑Schreiberling. **2.** svw. ↑∼klecks; **∼kuli**, der: *Kugelschreiber, der an Stelle einer Mine mit Farbe ein Röhrchen mit Tinte besitzt;*

∼löscher, der: **1.** (seltener) svw. ↑Löschwiege. **2.** *einem Kugelschreiber ähnliches Gerät, mit dessen Spitze man etwas mit blauer Tinte Geschriebenes nachzeichnet u. so löschen kann;* **∼pilz**, der: svw. ↑Schopftintling; **∼schwarz** ⟨Adj.; o. Steig.; nicht adv.⟩: *tiefschwarz;* **∼spritzer**, der: vgl. **∼fleck**, **∼stift**, der: svw. ↑Kopierstift; **∼wischer**, der (früher): *kleines Bündel an einem Ende zusammengehefteter Läppchen bes. aus weichem Leder zum Reinigen der Schreibfeder.*

tintig ['tɪntɪç] ⟨Adj.; nicht adv.⟩: **1.** *mit Tinte beschmiert, voller Tinte:* du hast -e Finger. **2.** *die Farbe dunkler (blauer od. schwarzer) Tinte aufweisend, wie dunkle Tinte wirkend:* eine tabakbraune Landschaft mit einem -en Alpensee (Werfel, Himmel 93); **Tintling** ['tɪntlɪŋ], der; -s, -e: *weißer, grauer bis brauner Blätterpilz mit schwarzen od. schwarzbraunen Sporen, dessen faltig zerfurchter Hut manchmal im Alter zu einer tintigen* (2) *Masse zerfließt.*

Tintometer [tɪnto-], der; -s, - [zu ital. tinto = gefärbt < lat. tínctum, ↑Tinte]: svw. ↑Kolorimeter.

Tiorba [ti'ɔrba], die; -, ... ben [ital. tiorba]: *Theorbe.*

Tip [tɪp], der; -s, -s [engl. tip = (Gewinn)hinweis, H. u., wohl beeinflußt von: to tip = leicht berühren, anstoßen]: **1.** (ugs.) *nützlicher Hinweis, guter Rat, mit dem jmd. auf etw. aufmerksam gemacht wird, der jmdm. bei etw. hilft; Fingerzeig, Wink:* ein guter, nützlicher, brauchbarer T.; das war ein hervorragender T.; jmdm. einen T., ein paar -s geben; er hatte einen sicheren T. für die Börse; einen T. befolgen, verwerten; einem T. folgen; durch einen T. auf der Unterwelt kam die Polizei auf die richtige Spur. **2.** *(bei Toto, Lotto, in Wettbüros o. ä.) schriftlich festgehaltene Vorhersage von Siegern bei sportlichen Wettkämpfen, von Zahlen bei Ziehungen, die bei Richtigkeit einen Gewinn bringt:* wie sieht dein T. aus für die nächsten Spiele?; ich muß noch meinen T. (ugs.; *Tippschein*) abgeben.

Tipi [ti:pi], das; -s, -s [Dakota (Indianerspr. des westl. Nordamerika) tipi]: *(bei den Prärieindianern Nordamerikas) kegelförmiges, mit Rinde, Matten, Fellen gedecktes od. ganz mit Stoff bespanntes Zelt.*

¹Tipp- (¹tippen 3): **∼fehler**, der: *Fehler, der beim Schreiben auf der Schreibmaschine entsteht;* **∼fräulein**, das: *weibliche Person, die [regelmäßig] Schreibarbeiten auf der Schreibmaschine ausführt;* **∼mädchen**, das: svw. ↑∼fräulein; **∼mamsell**, die (scherzh.): svw. ↑∼fräulein

²Tipp- (²tippen 2): **∼gemeinschaft**, die: *Gruppe von Personen, die bei Toto od. Lotto gemeinsame Tips* (2) *abgeben;* **∼schein**, der: *vorgedruckter Schein, auf den die Tips* (2) *eingetragen werden;* **∼zettel**, der: svw. ↑∼schein.

Tippel ['tɪpḷ], der; -s, - [1: zu ↑¹tippen]: **1.** (nordd.) *Tüpfel.* **2.** (österr. ugs.) *Dippel* (2); **Tippelbruder**, der; -s, ...brüder [zu ↑tippeln] (ugs.; meist scherzh.): *Landstreicher;* **Tippelei** [tɪp'laj], die; - (ugs., meist abwertend): *[dauerndes] Tippeln:* jeden Morgen die T. zum Bahnhof!; **tippelig**, tipplig ['tɪp(ə)lɪç] ⟨Adj.⟩ (landsch.): *kleinlich;* **tippeln** ['tɪpḷn] ⟨sw. V.; ist⟩ [urspr. Gaunerspr., zu ↑¹tippen] (ugs.): **1.** *[einen weiten Weg] beständig zu Fuß gehen, wandern:* die letzte Bahn war weg, und wir mußten t.; sie sind stundenlang durch den Wald getippelt. **2.** (selten) svw. ↑trippeln; **¹tippen** ['tɪpn] ⟨sw. V.; hat⟩ [1: aus dem Md., Niederd., urspr. wohl lautm., vermischt mit niederd. tippen = tupfen; 3: unter Einfluß von (1) nach engl. to typewrite, zu: typewriter = Schreibmaschine]: **1.** *etw. mit der Finger-, Fußspitze, einem dünnen Gegenstand irgendwo leicht u. kurz berühren, leicht anstoßen:* an, gegen die Scheibe t.; er tippte [mit dem Finger] grüßend an seine Mütze; er tippte ihm an die Stirn; er hat ihm/(auch:) ihn auf die Schulter getippt; er tippte nur kurz aufs Gaspedal; Ü im Gespräch an etw. t. *(vorsichtig, andeutungsweise auf etw. zu sprechen kommen);* daran ist nicht zu t. (ugs.; *das ist einwandfrei);* an seinen Vorgänger kann er nicht t. (ugs.; *er kann sich nicht mit ihm messen).* **2.** (landsch.) *Tippen spielen.* **3.** (ugs.) **a)** *maschineschreiben:* sie tippt schon seit Stunden; ich kann nur mit zwei Fingern t.; **b)** *auf der Schreibmaschine schreibend verfertigen:* einen Brief, ein Manuskript t.; ein sauber, ordentlich getippter Text.

²tippen [-] ⟨sw. V.; hat⟩ [zu ↑Tip, wohl nach engl. to tip = einen (Gewinn)hinweis geben]: **1.** (ugs.) *für etw. eine Voraussage machen; etw. für sehr wahrscheinlich halten; etw. vermuten, annehmen:* du hast richtig, gut, falsch getippt; auf jmds. Sieg t.; ich tippe darauf, daß sie kommt; Er taxiert den Mann ab. Rentner, tippt er (Schnurre, Fall 21). **2. a)** *im Toto od. Lotto wetten, Tips* (2) *abgeben:*

er tippt jede Woche; ich muß noch t.; **b)** *in einem Tip (2) vorhersagen:* sechs Richtige t.

Tippen [-], das; -s [zu ↑¹tippen; wer das Spiel aufnehmen will, „tippt" mit dem Finger auf den Tisch] (landsch.): *dem Mauscheln ähnliches Kartenspiel.*

Tipper, der; -s, -: *jmd., der* ²*tippt* (2 a), *einen Tip* (2) *abgibt.*

tipplig: ↑tippelig.

Tippse ['tɪpsə], die; -, -n [zu ↑¹tippen (3)] (ugs. abwertend): *Stenotypistin.*

tipp, tapp! ['tɪp 'tap] ⟨Interj.⟩: lautm. für das Geräusch leichter, kleiner Schritte.

tipptopp ['tɪp'tɔp] ⟨Adj.; o. Steig.; seltener attr.⟩ [engl. tiptop, eigtl. = Höhepunkt, „Spitze der Spitze", verstärkende Zus. aus: tip = Spitze u. top, ↑top] (ugs.): *sehr gut, tadellos, ausgezeichnet:* Ein -es Mädchen (Bastian, Brut 172); sie ist immer t. gekleidet, sieht immer t. aus; sie hat ihre Wohnung immer t. in Ordnung.

Tirade [ti'ra:də], die; -, -n [frz. tirade, eigtl. = länger anhaltendes Ziehen, zu: tirer = ziehen, abziehen (5)]: **1.** (bildungsspr. abwertend) *wortreiche, geschwätzige [nichtssagende] Äußerung, Wortschwall, Erguß (3):* sich in langen, endlosen, leeren -n ergehen. **2.** (Musik) *Lauf von schnell aufeinanderfolgenden Tönen als Verzierung zwischen zwei Tönen einer Melodie;* **Tirailleur** [tira(l)'jøːg], der; -s, -e [frz. tirailleur, zu: tirailler, ↑tiraillieren] (Milit. früher): *Angehöriger einer in gelockerter Linie kämpfenden Truppe;* **tiraillieren** [tira(l)'jiːrən] ⟨sw. V.; hat⟩ [frz. tirailler, eigtl. = vereinzelt Schüsse abgeben] (Milit. früher): *in gelockerter Linie kämpfen;* **Tiraß** ['tiːras], der; ...sses, ...sse [frz. tirasse] (Jägerspr.): *Deckgarn, -netz zum Fangen von Feldhühnern;* **tirassieren** [tira'siːrən] ⟨sw. V.; hat⟩ [frz. tirasser] (Jägerspr.): *mit dem Tiraß fangen.*

tirili [tiri'liː] ⟨Interj.⟩: lautm. für das hohe Singen, Zwitschern von Vögeln; ⟨subst.:⟩ **Tirili** [-], das; -s: hoch am Himmel erklang das T. der Lerchen; **tirilieren** [tiri'liːrən] ⟨sw. V.; hat⟩: *(von Vögeln, bes. Lerchen) in hohen Tönen singen, zwitschern:* eine Lerche tirilient.

tiro! [ti'roː] ⟨Interj.⟩ [frz. tire haut! = schieß hoch!, zu: tirer (↑Tirade) u. haut = hoch] (Jägerspr.): Zuruf bei Treibjagden, zur vorbeistreichendes Federwild zu schießen.

Tirolienne (fachspr.:) **Tyrolienne** [tiro'ljɛn], die; -, -n [frz. tyrolienne, zu: Tyrol = frz. Schreibung von Tirol]: *einem Ländler ähnlicher Wohltanz im* ³/₄*-Takt.*

Tironische Noten [ti'roːnɪʃə -] ⟨Pl.⟩ [lat. notae Tironianae, nach M. Tullius Tiro (1. Hälfte des 1.Jh.s v. Chr.), dem Sklaven u. Sekretär Ciceros]: *altröm. Kurzschriftsystem.*

Tirs [tɪrs], der; - [aus dem Arab.] (Geol.): *dunkler, in feuchtem Zustand fast schwarzer, fruchtbarer Boden in tropischen u. subtropischen Gebieten; Schwarzerde (b).*

Tisch [tɪʃ], der; -[e]s, -e [mhd. tisch, ahd. disc = Tisch; Schüssel < lat. discus = Wurfscheibe; flache Schüssel, Platte < griech. dískos = Wurfscheibe (↑Diskus)]: **1. a)** *Möbelstück, das aus einer waagerecht auf einer Stütze, in der Regel auf vier Beinen, ruhenden Platte besteht, an der man sitzen, arbeiten, auf die man etw. stellen, legen kann:* ein großer, kleiner, viereckiger, runder, ovaler, niedriger, schmaler, schwerer, eichener, ausziehbarer, fahrbarer T.; ein gedeckter T.; der T. war reich gedeckt *(es gab reichlich u. gut zu essen);* der T. wackelt; ein T. im Lokal war noch frei; den T. auszeihen, decken, abdecken, abwischen; ein paar T. zusammenrücken; jmdm. einen T. [im Restaurant] reservieren; der Ober weis ihnen einen T.; am T. sitzen, arbeiten; sich [miteinander] an einen T. setzen; ein paar Stühle an den T. rücken; etw. auf den T. stellen, legen; die Ellenbogen auf den T. stützen; das Essen steht auf dem T.; er zahlte bei der T.; wir saßen alle um einen großen T.; er versuchte, seine Lampen unter dem T. unterzubringen; die Teller vom T. nehmen; vom T. aufstehen; *mit etw. reinen T. machen *(klare Verhältnisse schaffen;* LÜ von lat. tabula rasa, ↑Tabula rasa); **am runden T.** *(in kollegialem, freundschaftlichem Kreis; unter gleichberechtigten Partnern):* ein Gespräch am runden T.; etw. am runden T. verhandeln; **am grünen T./vom grünen T. aus** *(ganz theoretisch, bürokratisch; ohne Kenntnis der wirklichen Sachlage; die Beratungstische der Behörden waren früher häufig grün bezogen):* vom grünen T. aus entscheiden; **jmdn. an einen T. bringen** *(zwei od. mehrere Parteien zur Verhandlungen zusammenführen);* **sich mit jmdm. an einen T. setzen** *(mit jmdm. Verhandlungen führen, reden);* **etw. auf den Tisch des Hauses legen** (geh.; *etw.*

offiziell zur Kenntnis bringen, förmlich vorlegen; wohl eigtl. = dem Parlament [= dem Hohen Haus] etw. vortragen); **unter den T. fallen** (ugs.; *nicht berücksichtigt, getan werden; nicht stattfinden);* **unter den T. fallen lassen** (ugs.; *nicht berücksichtigen, beachten, durchführen; nicht stattfinden lassen);* **jmdn. unter den T. trinken/**(salopp:) **saufen** (ugs.; *sich beim gemeinsamen Trinken mit jmdm. als derjenige erweisen, der mehr Alkohol verträgt, trinkfester ist):* er hat alle unter den T. getrunken; den säuft so leicht keiner unter den T.; **etw. unter den T. kehren** (ugs.; ↑Teppich); **getrennt sein von T. und Bett** *(nicht mehr in ehelicher Gemeinschaft leben);* **vom T. sein** (ugs.; *erledigt, bewerkstelligt sein);* **vom T. müssen** (ugs.; *erledigt werden müssen):* die Sache muß heute noch vom T.; **etw. vom T. wischen** (ugs.; *etw. als unwichtig abtun, als unangenehm beiseite schieben):* einen Einwand vom T. wischen; **zum T. des Herrn gehen** (geh.; *am Abendmahl teilnehmen, zur Kommunion gehen);* **b)** *Personen, die an einem Tisch (1 a) sitzen:* der ganze T. brach in Gelächter aus. **2.** ⟨o. Art.; in Verbindung mit bestimmten Präp.⟩ *Mahlzeit, Essen:* sie sind, sitzen bei T.; nach T. pflegt er zu ruhen; vor T. noch einen Spaziergang machen; jmdn. zu T. laden; darf ich zu T. bitten?; bitte, zu T.!; sich zu T. setzen.

tisch-, Tisch-: ~**bein,** das; ~**besen,** der: *kleinere [einem Besen ähnliche] Bürste zum Entfernen der Krümel vom Tisch;* ~**dame:** die: *Dame* (1 a), *die bei einem festlichen Essen auf der rechten Seite eines bestimmten Herrn sitzt [u. von diesem an den Tisch geführt worden ist];* ~**decke,** die: *Decke* (1), *mit der ein Tisch zum Schutz, zur Zierde o. ä. bedeckt wird;* ~**dekoration,** die: *Dekoration* (3) *eines zum Essen gedeckten Tisches;* ~**ecke,** die; ~**ende,** das: *am oberen, unteren T. sitzen;* ~**fernsprecher,** der: svw. ↑~telefon; ~**fertig** ⟨Adj.; o. Steig.; nicht adv.⟩: *(von Speisen) zum Servieren bearbeitet u. vorbereitet: ein -es Gericht;* ~**feuerzeug,** das: *großes, meist schweres Feuerzeug, das seinen Platz auf einem Tisch hat;* ~**fußballspiel,** das: *Spiel, bei dem es gilt, mit kleinen Figuren eine Kugel auf einem Fußballspiel nachgebildeten Spielfeld so zu treffen, daß sie ins Tor des Gegners rollt, geschleudert wird;* ~**gast,** der (seltener): *zum Essen eingeladener Gast;* ~**gebet,** das: *vor od. nach dem Essen gesprochenes Gebet;* ~**gesellschaft,** die: *Gruppe von Personen, die [zum Essen] um einen Tisch versammelt sind;* ~**gespräch,** das: *Gespräch, das bei einem gemeinsamen Essen geführt wird;* ~**glocke,** die: *kleine Glocke mit einem Stiel, die ihren Platz auf einem Tisch hat u. mit der jmd. herbeigerufen wird, mit der man sich Gehör verschafft o. ä.;* ~**grill,** der: *kleiner Grill* (1), *der auf einem Eßtisch gestellt u. dort bedient werden kann;* ~**herr,** der: vgl. ~dame; ~**kante,** die; ~**karte,** die: *mit dem Namen einer (bes. bei einem festlichen, offiziellen Essen anwesenden) Person versehene kleine Karte, an den den Platz des gedeckten Tisches gelegt wird, an dem die betreffende Person sitzen soll;* ~**kasten,** der (landsch.): svw. ↑~schublade; ~**klammer,** die: svw. ↑~tuchklammer; ~**lampe,** die: *kleinere Lampe, die auf einen Tisch gestellt wird;* ~**läufer,** der: *schmale, lange über die Tischplatte nicht ganz bedeckt;* ~**manieren** ⟨Pl.⟩: *Manieren bei Tisch* (2); ~**messer,** das (veraltend): *zum Eßbesteck gehörendes Messer* (im Ggs. zum Brotmesser); ~**nachbar,** der: *jmd., der an einem Tisch, bes. beim Essen, unmittelbar neben einem andern sitzt;* ~**ordnung,** die: *Sitzordnung an einem Tisch;* ~**platte,** die: *eine polierte T.; aus Metall, Glas, Holz;* ~**rand,** der; ~**rechner,** der: *kleiner Rechner* (2), *der seinen Platz auf einem Tisch hat;* ~**rede,** die: *Rede, die bei einem festlichen Essen gehalten wird;* ~**redner,** der; ~**rücken,** das; -s: *in spiritistischen Sitzungen angeblich auftretendes Phänomen, bei dem sich ein Tisch auf eine Frage als eine Art Antwort eines* ²*Geistes* (2 b) *bewegt;* ~**runde,** die: vgl. ~gesellschaft; ~**schmuck,** der: svw. ↑~dekoration; ~**schublade,** die: *Schublade an einem Tisch;* ~**segen,** der (veraltend): svw. ↑~gebet; ~**sitte,** die: **1.** ⟨Pl.⟩ sw. ↑~manieren: gute, schlechte -n; seine -n lassen zu wünschen übrig. **2.** *in bestimmten Bereichen, Gemeinschaften übliche Sitte (1) beim Essen:* fremde -n; eine orientalische T.; ~**telefon,** das: *auf den Tischen seinen Nacht-, Tanzlokals o. ä. stehendes Telefon, über das man Hilfe Kontakt zu Personen an anderen Tischen aufgenommen werden kann;* ~**tennis,** das: *dem Tennis ähnliches Spiel, bei dem ein Ball aus Zelluloid auf einem Tisch mit einem Gestell ruhenden, durch ein Netz in zwei Hälften geteilten Platte von einem Spieler mit Hilfe eines Schlägers möglichst so gespielt wird, daß*

er für den gegnerischen Spieler schwer zurückzuschlagen ist, dazu: ∼**tennisball,** der: *kleiner Ball aus Zelluloid für das Tischtennisspiel,* ∼**tennismatch,** das, ∼**tennisnetz,** das, ∼**tennisplatte,** die: *Platte für das Tischtennisspiel,* ∼**tennisschläger,** der: *Schläger aus Holz für das Tischtennisspiel, dessen Blatt (5) auf beiden Seiten einen Belag aus Gummi od. Kunststoff hat,* ∼**tennisspiel,** das: svw. ↑Tischtennis; ∼**tuch,** das ⟨Pl. -tücher⟩: *bes. bei den Mahlzeiten verwendete Tischdecke: ein weißes, sauberes, beschmutztes T.; Ü das T. zwischen uns ist zerschnitten (mit unserer Beziehung, Verbindung, Freundschaft ist es endgültig aus),* dazu: ∼**tuchklammer,** die: *Klammer, mit der das Tischtuch an der Tischplatte befestigt wird;* ∼**wäsche,** die: *bes. bei den Mahlzeiten verwendete Tischdecken u. Servietten aus Stoff;* ∼**wein,** der: *leichter, eher herber Wein, der bes. geeignet ist, bei den Mahlzeiten getrunken zu werden; Tafelwein* (1); ∼**zeit,** die: *Zeit, in der die Mittagsmahlzeit eingenommen wird:* wir haben in der Firma eine halbe Stunde T.; ∼**zeug,** das *(veraltend): Gesamtheit der beim Decken eines Tisches verwendeten Gegenstände* (Tischwäsche, Bestecke u. a.).

tischen ['tɪʃn] ⟨sw. V.; hat⟩ [zu ↑Tisch] *(schweiz.): den Tisch für das Essen vorbereiten, decken:* Elvira klingelt, der Diener tischt (Frisch, Cruz 30); **Tischleindeckdich** [tɪʃlain'dɛkdɪç], das; - [nach dem Grimmschen Märchen „Tischlein, deck dich!"] (meist scherzh.): *Möglichkeit, gut u. sorglos leben zu können, ohne eigenes Bemühen gut versorgt zu werden:* das Mietshaus, das er geerbt hat, ist ein [richtiges, wahres] T. für ihn; **Tischler** ['tɪʃlɐ], der; -s, - [spätmhd. tischler]; **tischl(e)r,** eigtl. = Tischmacher]: *Handwerker, der Holz (u. auch Kunststoff) verarbeitet, bestimmte Gegenstände, bes. Möbel, daraus herstellt od. bearbeitet, einbaut o. ä.; Schreiner* (Berufsbez.).

Tischler-: ∼**arbeit,** die; ∼**geselle,** der; ∼**handwerk,** das ⟨o. Pl.⟩; ∼**lehrling,** der; ∼**meister,** der; ∼**platte,** die: *Sperrholzplatte mit mindestens je einer Lage Furnier auf jeder Seite u. einer mittleren Schicht aus aneinandergeleimten Holzleisten;* ∼**werkstatt,** die.

Tischlerei [tɪʃlə'rai], die; -, -en: **1.** *Werkstatt eines Tischlers:* in der T. arbeiten. **2.** ⟨o. Pl.⟩ **a)** *das Tischlern:* die T. macht ihm keinen Spaß mehr; **b)** *Handwerk des Tischlers:* die T. erlernen; **tischlern** ['tɪʃlɐn] ⟨sw. V.; hat⟩ (ugs.): **a)** *[gelegentlich u. ohne eigentliche Ausbildung] Tischlerarbeiten verrichten:* gerne t.; er tischlert gelegentlich; **b)** *durch Tischlern* (a) *herstellen, anfertigen:* Stühle, Regale t.

¹**Titan,** (auch:) Titane [ti'ta:n(ə)], der; ...nen, ...nen [lat. Titān(us) ⟨ griech. Titān]: **1.** *Angehöriger eines Geschlechts riesenhafter Götter aus der griechischen Mythologie, die von Zeus gestürzt wurden.* **2.** (bildungsspr.) *jmd., der durch außergewöhnlich große Leistungen, bes. auf geistigem, künstlerischem Gebiet, durch große Machtfülle o. ä. beeindruckt:* die -en der Musik; ein T. des Geistes; Brummer, der Boß. Brummer, der keinen Widerstand duldet. Brummer, der T. (Simmel, Affäre 57); ²**Titan** [-], das; -s [aus älterem Titanium, zu ↑¹Titan]: *silberweißes, hartes Leichtmetall, das sich an der Luft mit einer fest haftenden Oxydschicht überzieht (chemischer Grundstoff); Zeichen: Ti*

titan-, Titan- (²Titan): ∼**eisen[erz],** das: svw. ↑Ilmenit; ∼**erz,** das: *Titan enthaltendes Erz;* ∼**haltig** ⟨Adj.; nicht adv.⟩.

Titane ↑¹Titan; ⟨Abl.:⟩ **titanenhaft** ⟨Adj.; -er, -este⟩ (bildungsspr.): svw. ↑titanisch (2); **Titanide** [tita'ni:də], der; -n, -n: *Abkömmling der Titanen in der griechischen Mythologie;* **titanisch** ⟨Adj.⟩: **1.** ⟨o. Steig.; nicht adv.⟩ (selten) **a)** *die ¹Titanen* (1) *betreffend, zu ihnen gehörend;* **b)** *von den ¹Titanen* (1) *stammend, herrührend.* **2.** (bildungsspr.) *in der Art eines ¹Titanen* (2), *durch außergewöhnliche Leistungen, durch große Machtfülle beeindruckend; gewaltig:* eine -e Tat, Leistung; **Titanit** [tita'ni:t, auch: ...nɪt], der; -s, -e: **1.** *grünelbes od. schwarzbraunes titanhaltiges Mineral in meist keilförmigen Kristallen; Sphen.* **2.** ⓦ *Hartmetall aus Karbiden* (1) *des ²Titans u. des Molybdäns;* **Titanomachie** [...noma'xi:], die; - [griech. titanomachía] (griech. Myth.): *Kampf der ¹Titanen gegen Zeus.*

Titel ['ti:tl], der; -s, -; auch: 'tɪtl], der; -s, - [mhd. tit(t)el, ahd. titul(o) ⟨ lat. titulus]: **1. a)** *jmds. Rang, Stand, Amt, Würde kennzeichnende Bezeichnung, die als Zusatz vor den Namen gestellt werden kann:* einen akademischen, diplomatischen T., den T. eines Professors haben; den T. Direktor tragen; einen T. erlangen, erwerben; jmdm. einen T. verleihen, aberkennen; sich einen [hochtrabenden, falschen] T. beilegen; sich einen T. anmaßen; mit seinem T. anreden,

ohne T. ansprechen, mit dem Titel ... ausstatten; er machte keinen Gebrauch von seinem T.; **b)** *im sportlichen Wettkampf errungene Bezeichnung eines bestimmten Ranges, einer bestimmten Würde:* den T. eines Weltmeisters haben, tragen, halten; er hat in dieser Disziplin sämtliche T. errungen; sie hat sich mit dieser Übung den T. im Bodenturnen gesichert, geholt; er konnte seinen T. im Schwergewicht erfolgreich verteidigen; das Meisterpaar mußte seinen T. abgeben, hat seinen T. verloren. **2. a)** *kennzeichnender Name eines Buches, einer Schrift, eines Kunstwerks o. ä.:* ein kurzer, prägnanter, treffender, langer, langatmiger, irreführender, einprägsamer, reißerischer T.; der T. eines Romans, eines Films, eines Musikstücks, einer Zeitschrift, eines Schlagers; das Buch hat, trägt einen vielversprechenden T.; welchen T. soll sein neuestes Werk haben, bekommen?; die T. verschiedener Veröffentlichungen im Katalog nachsehen, registrieren, anführen; das Fernsehspiel wird jetzt unter einem anderen T. gezeigt; **b)** *unter einem bestimmten Titel* (2 a) *bes. als Buch, Schallplatte o. ä. veröffentlichtes Werk:* diese beiden T. sind vergriffen; die Filmgesellschaft hat einige T. mit ihm produziert; der letzte T. des Sängers wurde ein riesiger Erfolg; **c)** kurz für ↑Titelblatt (1). **3.** (jur.) *Abschnitt eines Gesetzes- od. Vertragswerks.* **4.** (Wirtsch.) *in einem Haushalt* (3) *Anzahl von Ausgaben, Beträgen, die unter einem bestimmten Gesichtspunkt zu einer Gruppe zusammengefaßt sind:* für diesen T. des Etats sind mehrere Millionen Mark angesetzt.

Titel-: ∼**anwärter,** der: *Anwärter auf einen Titel* (1 b); ∼**anwärterin,** die: w. Form zu ↑∼anwärter; ∼**auflage,** die: svw. ↑∼ausgabe; ∼**ausgabe,** die (Buchw.): *unveränderte Ausgabe eines Buches mit geändertem Titel* (2 a); ∼**bewerber,** der: vgl. ∼anwärter; ∼**bild,** das: **a)** svw. ↑Frontispiz (2 a); **b)** *Abbildung auf dem Titelblatt von Zeitschriften;* ∼**blatt,** das: **a)** (Buchw.) *erstes od. zweites Blatt eines Buches, das die bibliographischen Angaben, wie Titel* (2 a), *Name des Verfassers, Auflage, Verlag, Erscheinungsort o. ä., enthält;* **b)** svw. ↑∼seite (a); ∼**bogen,** der (Buchw.): *Bogen* (7) *vor dem eigentlichen Text mit der Titelei;* ∼**favorit,** der: vgl. ∼anwärter; ∼**figur,** die: vgl. ∼gestalt; ∼**foto,** das: vgl. ∼bild (b); ∼**geschichte,** die: *größerer Beitrag in einer Zeitschrift o. ä., der auf den die Titelseite, meist mit einem entsprechenden Bild, Bezug nimmt;* ∼**gestalt,** die: *Gestalt eines literarischen o. ä. Werkes, deren Name auch den Titel des Werkes bildet;* ∼**gewinn,** der: *das Erringen eines Titels* (1 b); ∼**halter,** der: *Sportler, der einen bestimmten Titel* (1 b) *innehat;* ∼**halterin,** die: w. Form zu ↑∼halter; ∼**held,** der: vgl. ∼gestalt; ∼**heldin,** die: w. Form zu ↑∼held; ∼**kampf,** der: *sportlicher Wettkampf, bei dem es um einen Titel* (1 b) *geht;* ∼**kirche,** die (kath. Kirche): *Kirche in der Stadt Rom, die einem Kardinal zugewiesen ist;* ∼**los** ⟨Adj.; o. Steig.; nicht adv.⟩: *ohne Titel* (1, 2 a); ∼**part,** der: svw. ↑∼rolle; ∼**partie,** die: vgl. ∼rolle; ∼**rolle,** die: *Rolle der Titelgestalt in einem Schauspiel, Film o. ä.;* ∼**schrift,** die (Druckw.): svw. ↑Auszeichnungsschrift; ∼**schutz,** der ⟨o. Pl.⟩ (jur.): *rechtlicher Schutz des Titels einer literarischen od. wissenschaftlichen Publikation od. eines Kunstwerks;* ∼**seite,** die: **a)** *erste, äußere Seite einer Zeitung, Zeitschrift, die den Titel* (2 a) *enthält:* die Zeitungen brachten die Meldung auf der T.; **b)** svw. ↑∼blatt (a); ∼**song,** der; ∼**story,** die: vgl. ∼geschichte; ∼**sucht,** die ⟨o. Pl.⟩: *Begierde nach einem Titel* (1 a), dazu: ∼**süchtig** ⟨Adj.⟩; ∼**träger,** der: *jmd., der einen Titel* (1) *innehat, besitzt;* ∼**trägerin,** die: w. Form zu ↑∼träger; ∼**unwesen,** das: *übertriebene Verleihung u. Wertschätzung von Titeln* (1 a); ∼**verlust,** der (Sport): *Verlust eines Titels* (1 b); ∼**verteidiger,** der: *Sportler, der seinen Titel* (1 b) *in einem Wettkampf verteidigt;* ∼**verteidigerin,** die: w. Form zu ↑∼verteidiger; ∼**wesen,** das ⟨o. Pl.⟩: vgl. ∼unwesen; ∼**zeile,** die (Druckw.).

Titelei [ti:tə'lai, auch: tit...], die; -, -en [zu ↑Titel] (Buchw.): *Gesamtheit der dem eigentlichen Text eines Druckwerks vorangehenden Seiten, die Titelblatt, Vorwort, Inhaltsverzeichnis o. ä. enthalten u. oft mit gesonderten Seitenzahlen versehen sind;* **titeln** ['ti:tl̩n, auch: 'tɪtl̩n] ⟨sw. V.; hat⟩ /vgl. getitelt/ [spätmhd. titelen] (selten): *befinden* (1 b).

Titer ['ti:tɐ], der; -s, - [frz. titre, eigtl. = Angabe eines (Mischungs)verhältnisses ⟨ afrz. titre, vgl. ↑lat. titulus, ↑Titel]: **1.** (Chemie) *Gehalt an aufgelöster Substanz in einer Lösung.* **2.** (Textilind.) *Maß für die Feinheit von Fäden;* ⟨Zus. zu 1:⟩ **Titeranalyse,** die: svw. ↑Maßanalyse.

Titoismus [tito'ɪsmʊs], der; - (von dem jugoslawischen Staatspräsidenten J. Tito [1892–1980] entwickelte, in Jugoslawien

ausgeprägte) Variante des Kommunismus als Nationalkommunismus; **Titoist** [...'ıst], der; -en, -en: *Anhänger, Vertreter des Titoismus.*

Titration [titra'tsǐo:n], die; -, -en [zu ↑titrieren] (Chemie): *Ausführung einer Maßanalyse, Bestimmung des Titers* (1); **Titre** ['ti:tɐ], der; -s, -s [frz. titre, ↑Titer] (veraltet): svw. ↑Titer; **Titrieranalyse,** die; -, -n (Chemie): *Maßanalyse;* **titrieren** [ti'tri:rən] ⟨sw. V.; hat⟩ [frz. titrer, zu: titre, ↑Titer] (Chemie): *den Titer* (1) *bestimmen;* **Titrimetrie** [titri-], die; - [↑-metrie] (Chemie): *Maßanalyse.*

titschen ['tɪtʃn] ⟨sw. V.; hat⟩ [ablautende Nebenf. von ↑tatschen] (ostmd.): *eintauchen, -tunken; stippen* (1 a).

Titte ['tɪtə], die; -, -n [aus dem Niederd. < mniederd. titte, niederd. Form von ↑Zitze] (derb): *weibliche Brust:* er faßte ihr an die -n; Mensch, hat die -n!; **Tittel[chen]** ['tɪtl(çən)]: ↑Tüttel.

Titular [titu'la:ɐ̯], der; -s, -e [zu lat. titulus, ↑Titel] (bildungsspr.): **1.** *jmd., der den Titel eines Amtes innehat, ohne die Funktionen des Amtes auszuüben.* **2.** (veraltet) *Titelträger;* ⟨Zus. zu 1:⟩ **Titularbischof,** der (kath. Kirche): *Bischof, der die Weihe eines Bischofs hat, aber keine Diözese leitet;* **Titulatur** [...la'tu:ɐ̯], die; -, -en: *das Betiteln* (b); *Betitelung; Ehrenbezeichnung;* **titulieren** [...'li:rən] ⟨sw. V.; hat⟩ [spätlat. titulāre, zu lat. titulus, ↑Titel]: **1.** (veraltend) *mit dem Titel* (1 a) *anreden:* er legte Wert darauf, ordnungsgemäß tituliert zu werden; die Schüler mußten ihn [als/mit] Herr Doktor t. **2.** *mit einem meist negativen Begriff, Wort als jmdn., etw. bezeichnen, heißen:* er war beleidigt, weil sie ihn [als/mit] „Flasche" tituliert hatte. **3.** (selten) svw. ↑betiteln (a); ⟨Abl.:⟩ **Titulierung,** die; -, -en; **titulo pleno** ['ti:tulo, auch: 'tɪt... 'ple:no; lat.]: *mit vollständigem Titel* (1 a) *u. Namen;* **Titulus** ['ti:tulʊs, auch: 'tɪt...], der; -, ...li [m)lat. titulus, ↑Titel]: *(meist in Versform gehaltene) mittelalterliche Bildunterschrift.*

Tituskopf ['ti:tʊs-, auch: 'tɪtʊs-], der; -[e]s, ...köpfe [H. u.] (früher): *Damenfrisur mit kurzen, kleinen Löckchen.*

Tivoli ['ti:voli, auch: 'tɪv...], das; -[s], -s [nach der gleichnamigen ital. Stadt bei Rom (Badeort)]: **1.** *Vergnügungsstätte, Gartentheater.* **2.** *italienisches Kugelspiel.*

tizian ['ti:tsǐa:n] ⟨indekl. Adj.; o. Steig.; nicht adv.⟩ [nach dem ital. Maler Tizian (um 1477–1576)]: **a)** *kurz für* ↑tizianblond; **b)** *kurz für* ↑tizianrot; ⟨Zus.:⟩ **tizianblond** ⟨Adj.; o. Steig.; nicht adv.⟩: *rötlichblond;* **tizianrot** ⟨Adj.; o. Steig.; nicht adv.⟩: *(bes. vom Haar) ein leuchtendes goldenes bis braunes Rot aufweisend; kupfer-, mahagonirot.*

tja! [tja(:)] ⟨Interj.⟩: *drückt eine zögernde Haltung, Nachdenklichkeit, Bedenken, auch Verlegenheit od. Resignation aus:* t., nun ist es zu spät; t., was soll man dazu sagen?; t., wer hätte das gedacht?

Tjalk [tjalk], die; -, -en [niederl. tjalk]: *(früher in der Nordsee als Frachter eingesetztes) ein- oder anderthalbmastiges Segelschiff mit breitem Bug u. flachem Boden.*

Tjost [tjɔst], die; -, -en od. der; -[e]s, -e [mhd. tjost(e), tjust(e) < afrz. jouste, zu: joster, ↑tjostieren]: *im MA. beim ritterlichen Turnier mit scharfen Waffen geführter Zweikampf zu Pferde;* **tjostieren** [tjɔs'ti:rən] ⟨sw. V.; hat⟩ [mhd. tjostieren < afrz. joster = mit Lanzen kämpfen, eigtl. = nebeneinanderlegen, zu lat. iūxtā = unmittelbar nebeneinander]: *eine Tjost austragen.*

Tmesis ['tme:zɪs], die; -, Tmesen [lat. tmēsis < griech. tmēsis, eigtl. = das Schneiden, zu: témnein = schneiden, zerteilen] (Sprachw.): *Trennung zusammengehörender Teile eines zusammengesetzten Wortes, wobei häufig andere Wörter, Satzteile dazwischengeschoben werden* (z. B. ugs., bes. nordd.: da hast du kein Recht zu, für: dazu hast du kein Recht).

To [to:], das; -, - u. **Tö** [tø:], die; -, -s (ugs. verhüll.): svw. ↑Toilette (3): die To aufsuchen; auf der Tö rauchen.

Toast [to:st], der; -[e]s, -e u. -s [engl. toast, zu: to toast, ↑toasten; 2: nach dem früheren engl. Brauch, vor einem Trinkspruch ein Stück Toast in das Glas zu tauchen]: **1. a)** *geröstetes Weißbrot in Scheiben:* zum Frühstück T., zwei Scheiben T. mit Butter und Honig essen; Spiegeleier auf T.; **b)** *einzelne Scheibe geröstetes Weißbrot:* einen T. mit Butter bestreichen; einen T. beißen; **c)** *zum Toasten geeignetes, dafür vorgesehenes Weißbrot [in Scheiben];* *Toastbrot* (a): ein Paket T. kaufen. **2.** svw. ↑Trinkspruch.

Toast-: ~**brot,** das: **a)** svw. ↑Toast (1 c): T. kaufen; **b)** svw. ↑Toast (1 b): ein T. rösten, der: svw. ↑Röster (1); ~**scheibe,** die: svw. ↑Toast (1 b).

toasten ['to:stn] ⟨sw. V.; hat⟩ [engl. to toast < afrz. toster

= rösten < spätlat. tōstāre, zu lat. tōstum, 2. Part. von: torrēre = dörren]: **1.** *(bes. von Weißbrot) in Scheiben rösten* (1 a): soll ich noch eine Scheibe t.? **2.** *einen Trinkspruch (auf jmdn., etw.) ausbringen;* **Toaster** ['to:stɐ], der; -s, - [engl. toaster]: svw. ↑Röster (1).

Tobak ['to:bak], der; -[e]s, -e (veraltet): svw. ↑Tabak (2 a): *starker T. (ugs., oft scherzh.; etw., was von jmdm. als unerhört, als Zumutung, Unverschämtheit empfunden wird):* das ist ja wirklich starker T., was er da sagt!

Tobel ['to:bl], der (österr. nur so) od. das; -s, - [mhd. tobel, wohl eigtl. = Senke] (südd., österr., schweiz.): *enge Schlucht, Senke bes. im Wald.*

toben ['to:bn] ⟨sw. V.⟩ [mhd. toben, ahd. tobōn, tobēn, eigtl. = taub, dumm, von Sinnen sein]: **1.** *sich wild, wie wahnsinnig gebärden; außer sich geraten sein; rasen, wüten* ⟨hat⟩: vor Schmerz, Wut, Zorn, Eifersucht, Empörung t.; als er das erfuhr, hat er getobt wie ein Wilder, wie ein Berserker; das Publikum tobte [vor Begeisterung]. **2. a)** *sich wild u. ausgelassen, laut u. fröhlich lärmend, schreiend irgendwo bewegen, umherlaufen; herumtollen* ⟨hat⟩: die Kinder haben den ganzen Nachmittag am Strand, im Garten getobt; hört endlich auf zu t.!; **b)** *sich tobend* (2 a) *irgendwohin bewegen* ⟨ist⟩: die Kinder tobten über den Rasen, durch die Straßen. **3. a)** *in wilder Bewegung, entfesselt u. von zerstörerischer Wirkung sein; mit unvorstellbarer Gewalt Tod u. Vernichtung bringen* ⟨hat⟩: das Meer tobte; die Wellen tobten; ein Gewitter tobt; über dem Atlantik toben Stürme; der Kampf hat bis in die Nacht hinein getobt; Ü als du gingst ... und die Verzweiflung in mir so tobte (A. Zweig, Claudia 135); **b)** *sich tobend* (3 a) *irgendwohin bewegen* ⟨ist⟩: der Krieg tobte durchs Land; Schneeböen tobten gegen die Zelte (Trenker, Helden 240); **Toberei** [to:bə'raj], die; - (abwertend): *[dauerndes] Toben* (1, 2 a).

Toboggan [to'bɔgan], der; -s, -s [engl. tobaggan (auch: toboggan): *aus mehreren zusammengebundenen, vorne hochgebogenen, meist mit Fell überzogenen Brettern bestehender, kufenloser Schlitten der kanadischen Indianer u. Eskimos.*

Tobsucht, die; - [mhd. tobesuht]: *Zustand höchster Erregung, der sich in unbeherrschter, oft zielloser Aggressivität u. Zerstörungswut äußert; ungezügelte, wild u. ziellos austobende Wut:* in einem Anfall von T. zerschlug er das Mobiliar; ⟨Abl.:⟩ **tobsüchtig** ⟨Adj.; nicht adv.⟩ [mhd. tobesühtic]: *ein* od. *wie ein Mensch, Kranker; er wurde jedesmal fast t., wenn er davon hörte;* ⟨Zus.:⟩ **Tobsuchtsanfall,** der.

Toccata: ↑Tokkata.

Tochter ['tɔxtɐ], die; -, Töchter ['tœçtɐ; mhd., ahd. tohter]: **1.** ⟨Vkl. ↑Töchterchen⟩ *weibliche Person im Hinblick auf ihre leibliche Abstammung von den Eltern; unmittelbarer weiblicher Nachkomme:* die kleine, erwachsene, älteste, jüngste, einzige T. der Nachbarsleute; eine legitime, natürliche (veraltet; nichteheliche) T.; unsere, seine T. ist heiratsfähig; Mutter und T. sind sich sehr ähnlich; sie ist ganz die T. ihres Vaters *(ist, sieht ihm sehr ähnlich);* die T. des Hauses *(die erwachsene Tochter der Familie)* übernimmt die Geschäfte; sie haben eine T. bekommen; grüßen Sie bitte Ihre Frau T., Ihr Fräulein T.; Ü die große T. *(berühmte Einwohnerin)* unserer Stadt; sie ist eine *(berühmte Einwohnerin)* unserer Stadt; sie ist eine T. der Freude (geh. verhüll.; *eine Prostituierte;* LÜ von frz. fille de joie); sie ist eine echte T. des Landes (scherzh.; *den Mädchen in der Gegend)* umsehen; die T. der Freude (geh. verhüll.; *eine Prostituierte;* LÜ von frz. fille de joie); sie ist eine echte T. Evas (scherzh.; *eine als typisch weiblich empfundene Frau).* **2.** ⟨o. Pl.⟩ (veraltend) *Anrede an eine jüngere weibliche Person:* nun, meine T.? **3.** (schweiz.) *erwachsene, unverheiratete weibliche Person, Mädchen, Fräulein, bes. als Angestellte in einer Gaststätte od. einem privaten Haushalt:* Gesucht ... nach Basel saubere T. für Haus und Büfett (FAZ 5. 4. 58, 31, Anzeige). **4.** (Jargon) kurz für ↑Tochtergesellschaft.

Tochter-: ~**betrieb,** der: vgl. ~gesellschaft; ~**firma,** der: vgl. ~gesellschaft; ~**geschwulst,** die: svw. ↑Metastase; ~**gesellschaft,** die (Wirtsch.): *Kapitalgesellschaft, die [innerhalb eines Konzerns] von einer Muttergesellschaft abhängt;* ~**kind,** das (veraltet, noch landsch.): *Enkelkind, das das Kind der Tochter ist;* ~**kirche,** die: *Filialkirche;* ~**mann,** der ⟨Pl. -männer⟩ (veraltet, noch landsch.): *Schwiegersohn;* ~**sprache,** die: *Sprache, die sich aus einer anderen Sprache entwickelt hat, von einer anderen Sprache abstammt;* ~**zelle,** die (Biol.): *durch Teilung einer Zelle entstandene neue Zelle.*

Töchterchen ['tœçtɐçən], das; -s, -: ↑Tochter (1); **Töchterheim,** das; -[e]s, -e ⟨veraltet): vgl. Pensionat; **töchterlich** ⟨Adj.⟩:

1. ⟨o. Steig.; nur attr.⟩ *die Tochter betreffend, ihr zugehörend, von ihr kommend, stammend:* das -e Erbe; er hat die -en Warnungen nicht beachtet. **2.** *einer Tochter entsprechend, gemäß; wie eine Tochter:* -e Fürsorge, Liebe; **Töchterschule,** die; -, -n (veraltet): *Lyzeum* (1).

tockieren: ↑**tokkieren.**

Tod [to:t], der; -[e]s, -e ⟨Pl. selten⟩ [mhd. tōd, ahd. tōt, zu ↑**tot**]: **1.** *Aufhören, Ende des Lebens; Augenblick des Aufhörens aller Lebensfunktionen eines Lebewesens:* ein ruhiger, sanfter, schöner, schmerzloser, plötzlicher, früher T.; ein langer, qualvoller T. *(eine lange, qualvolle Zeitspanne bis zum Eintritt des Todes);* der T. am Galgen, auf dem Schafott, durch den Strang; der T. ist durch Ersticken, Erfrieren, durch Entkräftung eingetreten; der T. kam, nahte schnell, trat um 18 Uhr ein; dieser Verlust war sein T. *(führte dazu, daß er starb);* der T. schreckte ihn nicht; auf den Schlachtfeldern wurden Millionen -e gestorben (dichter.; *kamen Millionen Menschen ums Leben*); einen schweren, leichten T. haben; der Arzt konnte nur noch ihren T. feststellen; den T. eines Gerechten sterben; den T. fürchten, nicht scheuen, herbeiwünschen, ersehnen, suchen; jmds. T. betrauern, wollen, wünschen; jmdm. den T. wünschen; Kinder, kommt rein, ihr holt euch noch den T. (emotional übertreibend; *ihr werdet schlimm krank;* Kempowski, Tadellöser 114); sich dem -e weihen; dem T. nahe sein; die Stunde des -es nahe fühlen; den Schrecken, die Bitterkeit des -es; eines natürlichen, gewaltsamen -es sterben; angesichts des -es waren alle still geworden; jmdm. die Treue halten bis in den/bis zum T.; sie folgte ihrem Mann in den T.; jmdn. in den T. schicken, treiben; für seine Überzeugung in den T. gehen (geh.; *sein Leben opfern*); freiwillig in den T. gehen (geh.; *Selbstmord begehen*); er hat seinen Leichtsinn mit dem T./-e bezahlen müssen; man rechnet täglich mit seinem T.; das Leben nach dem T./-e; er kam über ihren T. nicht hinweg; jmdn. über den T. hinaus lieben; jmdn. vom T./-e erretten; ein Tier zu -e hetzen, schinden, prügeln *(so hetzen, schinden, prügeln, daß es stirbt);* er ist zu -e erkrankt *(so sehr erkrankt, daß er dabei sterben könnte);* er hat sich zu -e gefallen, gestürzt (landsch.; *ist so unglücklich gefallen, gestürzt, daß er dadurch zu Tode gekommen ist*); er wurde zum -e verurteilt; diese Krankheit führt zum T.; R umsonst ist [nur] der T. *(und der kostet das Leben) (es gibt nichts umsonst, für alles muß bezahlt werden);* Ü mangelndes Vertrauen ist der Tod *(bedeutet das Ende)* jeder näheren menschlichen Beziehung; *****der Schwarze T.** *(die Pest im MA.);* **der Weiße T.** *(Tod durch Lawinen, durch Erfrieren im Schnee);* **den T. finden** (geh.; *ums Leben kommen, getötet werden);* **tausend -e sterben** (emotional übertreibend; *in einer bestimmten kritischen, gefährlichen, entscheidenden Situation voller Angst, Zweifel, Unruhe sein);* **des -es sein** (geh., veraltend; *sterben müssen*): sie wußten alle, daß sie des -es waren; **auf den T.** (geh.; *in einer Weise, die das Leben bedroht, die lebensgefährlich ist*): auf den T. krank, erkältet sein, [danieder]liegen; **auf/**(seltener:)**für den T.** (ugs. emotional übertreibend; *in äußerstem Maße, ganz u. gar, überhaupt*): er konnte ihn auf den/für den T. nicht ausstehen; **jmd. T. abgehen** (veraltet; *sterben*); **zu -e kommen** (svw. den ↑**Tod** finden); **zu -e** (emotional übertreibend; *sehr, aufs äußerste, furchtbar, schrecklich*): sich zu -e schämen, grämen, ärgern, langweilen; er war zu -e erschrocken, betrübt; **etw. zu -e reiten/hetzen/reden** *(etw. bis zum Überdruß wiederholen; so oft behandeln o. ä., daß es seiner Wirkung beraubt wird).* **2.** (oft dichter. od. geh.) *in der Vorstellung als meist schaurige, düstere, grausame Gestalt gedachte Verkörperung des Todes (1); die Endlichkeit des Lebens versinnbildlichende Gestalt:* der grimmige, unerbittliche, grausame T. stand vor der Tür; der T. mit Stundenglas und Hippe; der T. als Sensenmann; der T. klopft an, ruft, winkt jmdm., lauert auf der Straße, hält reiche Ernte, schickte seine Boten, schloß ihm die Augen, nahm ihm die Feder, den Pinsel aus der Hand, hat ihn geholt; er war blaß, bleich wie der T., sah aus wie der leibhaftige T.; den T. vor Augen sehen *(seinen Tod voraussehen);* dem T. entrinnen, entfliehen, entgehen, trotzen; er ist dem T. von der Schippe, Schaufel gesprungen (scherzh.; *ist einer tödlichen Gefahr entronnen, hat eine lebensgefährliche Krankheit überwunden);* er hat dem T. ins Auge gesehen *(war in Lebensgefahr);* eine Beute des -es; jmdn. dem Klauen des -es entreißen; mit dem T./-e ringen *(lebensge-*

fährlich erkrankt, dem Sterben nahe sein); **T. und Teufel!** (Fluch); **weder T. noch Teufel fürchten/sich nicht vor T. und Teufel fürchten** *(sich vor nichts fürchten).*

tod-, Tod- (vgl. auch: todes-, Todes-): ~**bang** ⟨Adj.; o. Steig.⟩ (geh., veraltet): svw. ↑sterbensbang; ~**bereit** ⟨Adj.; o. Steig.; nicht adv.⟩ (geh.): *zum Sterben (im Kampf) bereit;* ~**blaß** ⟨Adj.; o. Steig.; nicht adv.⟩: svw. ↑totenblaß; ~**bleich** ⟨Adj.; o. Steig.; nicht adv.⟩: svw. ↑totenbleich; ~**bringend** ⟨Adj.; o. Steig.; nicht adv.⟩: *den Tod verursachend, herbeiführend:* -e Krankheiten, Gifte; ~**elend** ⟨Adj.; o. Steig.⟩ (emotional übertreibend): *sehr elend:* er fühlte sich t.; ~**ernst** ⟨Adj.; o. Steig.⟩ (ugs.): *sehr ernst, ganz u. gar ernst:* mit -er Miene; t. sah er ihn an; ~**feind** ⟨Adj.; o. Steig.; nur präd.⟩: *sehr, in höchstem Maße feindlich gesinnt:* sie waren sich/einander t.; ~**feind,** der: *haßerfüllter, unversöhnlicher Feind, Gegner;* jmds. T. sein; ~**feindin,** die: w. Form zu ↑~feind; ~**feindschaft,** die; ~**geweiht** ⟨Adj.; o. Steig.; nicht adv.⟩ (geh.): *dem Tod sehr nahe, ihm nicht mehr entgehen könnend:* -e Häftlinge; ⟨subst.:⟩ auch er konnte den Todgeweihten nicht helfen; ~**krank** ⟨Adj.; o. Steig.; nicht adv.⟩: *sehr schwer krank [u. dem Tod nahe]:* er ist ein -er Mann; ⟨subst.:⟩ ~**kranke,** der u. die; ~**langweilig** ⟨Adj.; o. Steig.⟩ (emotional übertreibend): *sehr, äußerst langweilig:* ein -er Vortrag, Abend; ~**matt** ⟨Adj.; o. Steig.; nicht adv.⟩ (emotional übertreibend): vgl. ~müde; ~**müde** ⟨Adj.; o. Steig.; nicht adv.⟩ (emotional übertreibend): *sehr, äußerst müde:* sie sank t. ins Bett; ~**schick** ⟨Adj.; o. Steig.⟩ (ugs.): *sehr, außerordentlich schick:* eine -e Frau; sie kleidet sich immer t.; ~**sicher** (ugs.): **I.** ⟨Adj.; o. Steig.; nicht adv.⟩ *ganz u. gar sicher* (2, 5), *völlig zuverlässig, gewiß, gesichert; ohne den geringsten Zweifel eintretend, bestehend:* eine -e Sache; ein -er Tip; das System ist t. **II.** ⟨Adv.⟩ *mit größter Wahrscheinlichkeit, Sicherheit; ganz ohne Zweifel:* er kommt t., hat sich t. verspätet; ~**sterbenskrank** ⟨Adj.; o. Steig.; nicht adv.⟩ (ugs., oft emotional übertreibend): vgl. ~krank; ~**still** ⟨Adj.; o. Steig.; nicht adv.⟩ (seltener): svw. ↑totenstill; ~**sünde,** die [mhd. tōtsünde] (kath. Kirche): *schwere, im Unterschied zur läßlichen Sünde den Verlust der übernatürlichen Gnade u. der ewigen Seligkeit bewirkende Sünde:* eine T. begehen; Ü es ist eine T., den köstlichen Wein hinunterzustürzen, als wäre es Wasser; ~**traurig** ⟨Adj.; o. Steig.⟩: *sehr, außerordentlich traurig:* ein -es Gesicht machen; t. blicken; ~**unglücklich** ⟨Adj.; o. Steig.⟩ (oft emotional übertreibend): *sehr, äußerst unglücklich;* ~**wund** ⟨Adj.; o. Steig.; nicht adv.⟩ (geh.): *sehr schwer verletzt [u. dem Tod nahe]:* ein -es Reh.

Toddy ['tɔdi], der; -[s], -s [engl. toddy < Hindi tāṛi = Palmensaft]: **1.** *Palmwein.* **2.** *grogartiges Getränk.*

todes-, Todes- (vgl. auch: tod-, Tod-): ~**ahnung,** die: *Ahnung* (1) *des nahen Todes;* ~**angst,** die: **1.** *Angst vor dem [nahen] Tod.* **2.** (oft emotional übertreibend) *sehr große Angst:* Todesängste ausstehen; ~**anzeige,** die: *Anzeige* (2), *in der jmds. Tod mitgeteilt wird;* ~**art,** die: *Art u. Weise, in der jmd. zu Tode gekommen, gestorben ist:* eine humane, grausame T.; ~**bereitschaft,** die; ~**datum,** das: *Geburts- und Todesdatum der Großeltern;* ~**drohung,** die: *Drohung, jmdn. zu töten;* ~**erfahrung,** die: *Erfahrung angesichts einer Todesgefahr, des Todes von jmdm.;* ~**erklärung,** die: *amtliches Schriftstück, durch das eine verschollene Person für tot erklärt wird;* ~**fall,** der: *Tod eines Menschen in einer bestimmten Gemeinschaft, bes. innerhalb der Familie:* das Geschäft ist wegen -[e]s geschlossen; ~**folge,** die ⟨o. Pl.⟩ (jur.): *Tod eines Menschen als Folge einer bestimmten Handlung:* Körperverletzung mit T.; ~**furcht,** die (geh.): vgl. ~angst; ~**gefahr,** die (seltener): svw. ↑Lebensgefahr; ~**jahr,** das: *Jahr, in dem jmd. gestorben ist;* ~**kampf,** der: *das Ringen eines Sterbenden mit dem Tod; Agonie:* ein langer, schwerer T.; ~**kandidat,** der: *jmd., dem der Tod nahe bevorsteht;* ~**kommando,** das: *Himmelfahrtskommando* (1); ~**kreuz,** das [LÜ von nlat. crux mortis] (Med. Jargon): *bei plötzlichem Sinken des Fiebers u. gleichzeitigem Ansteigen der Pulsfrequenz von den Linien der jeweiligen graphischen Darstellung der Fieberkurve gebildetes Kreuz;* ~**lager,** das: *[Konzentrations]lager, in dem Häftlinge in großer Zahl sterben od. getötet werden;* ~**mut,** der: *großer Mut in gefährlichen Situationen, bei denen auch das Leben auf dem Spiel stehen kann;* ~**mutig** ⟨Adj.; o. Steig.⟩: *Todesmut besitzend, beweisend;* ~**nachricht,** die: *Nachricht vom Tode eines Menschen;* ~**not,** die (geh.): in *äußerste Not* (1), *bei der Todesgefahr für jmdn. besteht:* in T., in Todesnöten

sein; ~**opfer,** das: *Mensch, der bei einem Unglück, einer Katastrophe o. ä. umgekommen ist:* der Verkehrsunfall forderte drei T.; ~**pein,** die (geh.): vgl. ~not; ~**qual,** die (geh.): vgl. ~not; ~**schreck,** der: *sehr großer Schreck (den jmd. bei Todesgefahr erleidet);* ~**schrei,** der: *vom Menschen od. Tier in Todesnot ausgestoßener Schrei;* ~**schuß,** der: *[gezielter] Schuß, durch den jmd. getötet wird;* ~**schütze,** der: *jmd., der einen Menschen erschossen hat;* ~**sehnsucht,** die: *Sehnsucht nach dem Tod, Wunsch zu sterben;* ~**spirale,** die (Eis-, Rollkunstlauf): *Figur im Paarlauf, bei der die Partnerin fast horizontal zum Boden auf einem Bein fahrend um die Achse des Partners gezogen wird;* ~**stoß,** der: *mit einer Stichwaffe ausgeführter Stoß, durch den der Tod eines [bereits dem Tode nahen] Menschen od. Tieres herbeigeführt wird:* einem verletzten Tier den T. geben, versetzen; Ü diese Fehlkalkulation hat dem Unternehmen endgültig den T. gegeben; ~**strafe,** die: *Strafe, bei der ein Verurteilter getötet, eine Tat mit dem Tod geahndet wird:* damals stand auf Plündern noch die T.; gegen jmdn. die T. aussprechen, verhängen; etw. bei T. verbieten; ~**streifen,** der: vgl. ~zone; ~**stunde,** die: *Stunde, die jmdm. den Tod bringt, in der jmd. stirbt, gestorben ist;* ~**tag,** der: vgl. ~jahr; ~**ursache,** die: die T. feststellen; nach der T. suchen; ~**urteil,** das: *gerichtliches Urteil, mit dem über jmdn. die Todesstrafe verhängt wird:* das T. an jmdm. vollstrecken, vollziehen; Ü das bedeutet das T. für seine Firma; ~**verachtung,** die: *Nichtachtung des Todes in einer gefährlichen Lage, Situation; Furchtlosigkeit mit Todesgefahr:* die T. der Krieger des indianischen Volkes; *etw. mit T. tun (scherzh.; etw. mit großer Überwindung u. ohne sich dabei etw. anmerken zu lassen tun): er schluckte den ranzigen Speck mit T. hinunter; ~**würdig** ⟨Adj.; Steig. ungebr.; nicht adv.⟩ (geh.): *den Tod als Strafe verdienend:* ein -es Verbrechen; ~**zei-chen,** das (Med.): *sicheres Anzeichen für den eingetretenen Tod (z. B. die Totenstarre);* ~**zeit,** die: *Zeitpunkt, zu dem jmd. gestorben ist;* ~**zelle,** die: *Gefängniszelle für Häftlinge, die zum Tode verurteilt sind;* ~**zone,** die: *Gebiet, Bezirk, in dessen Grenzen der unerlaubte Aufenthalt tödliche Gefahren bringt.*

tödlich ['tøːtlɪç] ⟨Adj.⟩ [mhd. tœtlich, ahd. tōdlih]: **1.** ⟨o. Steig.⟩ *den Tod verursachend, herbeiführend, zur Folge habend; mit dem Tod als Folge:* ein -er Unfall, Schuß, Schlag; eine -e Krankheit, Verletzung, Wunde; ein -es Gift; (jur.:) Körperverletzung mit -em *(letalem)* Ausgang; eine -e Gefahr *(Gefahr, die so groß ist, daß jmds. Leben bedroht ist);* der Biß der Schlange ist, wirkt t.; erst der dritte Stich war t.; er ist t. verunglückt; die Kugel hatte ihn t. getroffen; Ü solche Äußerungen in seiner Gegenwart können t. sein (emotional übertreibend; *können gefährlich sein, sehr unangenehme, üble Folgen haben).* **2.** (emotional übertreibend) **a)** ⟨meist attr.; nicht adv.⟩ *sehr groß, stark, ausgeprägt:* er haßt, Ernst; -e Langeweile; etw. mit -er *(absoluter)* Sicherheit erraten; **b)** ⟨intensivierend bei Verben, auch Adj.⟩ *sehr, überaus, in höchstem Maße:* jmdn. t. beleidigen; sich t. langweilen; sie war t. erschrocken.

Toe-loop ['tuːluːp, 'toːluːp, engl.: 'touluːp], der; -[s], -s [engl. toe loop, aus: toe = (Fuß)spitze u. loop, ↑Looping] (Eis-, Rollkunstlauf): *vorwärts eingeleiteter Sprung, bei dem man nach dem Anlauf mit der Zacke des Schlittschuhs ins Eis sticht u. nach einer Drehung in der Luft auf dem gleichen Fuß landet, mit dem man abgesprungen ist.*

töff! [tœf] ⟨Interj.⟩ (Kinderspr.): lautm. für das Geräusch des Motors, Auspuffs, der Hupe eines Autos, Motorrads: t., t., da kommt ein Auto angefahren!; **Töff** [-], der; auch: das; -s, -s (schweiz. ugs.): *Motorrad.*

Toffee ['tɔfi, auch: 'toːfe], das; -s, -s [engl. toffee, H. u.]: *weiches Sahnebonbon.*

Toffel ['tɔfl], **Töffel** ['tœfl], der; -s, - [vgl. Stoffel] (landsch., oft wohlwollend): *dummer, naiver, ungeschickter Mensch.*

Töfftöff, das; -s, -s [↑töff!] (Kinderspr.): *Auto, Motorrad.*

Toga ['toːga], die; -, ...gen [lat. toga, eigtl. = Bedeckung]: *weites Obergewand der [vornehmen] Römer.*

Tohuwabohu ['toːhuva'boːhu], das; -[s], -s [hebr. tohū wā vohū = Wüste u. Öde, nach der Lutherschen Übersetzung des Anfangs der Genesis (1. Mos. 1, 2)]: *völliges Durcheinander; Wirrwarr, Chaos:* im ganzen Haus war, herrschte ein riesiges, ungeheueres, großes T.

Toile [tǫaːl], der; -s, -s [frz. toile < lat. tēla = Tuch]: *feinfädiges [Kunst]seidengewebe in Leinwandbindung* (Blusen- u. Wäschestoff); **Toilette** [tǫa'lɛtə], die; -, -n [frz.

toilette, eigtl. = Vkl. von: toile (↑Toile), urspr. = Tuch, worauf man das Waschzeug legt; 2 a: frz. cabinet d. toilette]: **1. a)** ⟨o. Pl.⟩ (geh.) *das Sichankleiden, Sichfrisieren, Sichzurechtmachen:* die morgendliche T.; er trat ein, als sie ihre T. gerade beendet hatte, als sie noch bei der T. war; T. machen *(sich ankleiden, frisieren, zurechtmachen);* **b)** *Damenkleidung, bes. für festliche Anlässe:* man sah bei dem Ball viele kostbare, herrliche -n; die Damen erschienen in großer T.; **c)** (veraltet) kurz für ↑Frisiertoilette. **2. a)** *meist kleinerer Raum mit einem Klosettbecken [u. Waschgelegenheit]:* eine öffentliche T.; die -n sind in der unteren Etage; die T. aufsuchen; auf die, in die, zur T. gehen; **b)** *Klosettbecken in einer Toilette* (2 a): auf der T. sitzen; etw. in die T. werfen; **Toilette-** [tǫa'lɛt-] (österr., sonst selten): svw. ↑Toiletten-.

Toiletten- der: *Artikel (3) für die Toilette* (1 a), *für die Körperpflege;* ~**becken,** das: *Klosettbecken, Toilette* (2 b); ~**fenster,** das: *Fenster einer Toilette* (2 a); ~**frau,** die: *Frau, die öffentliche Toiletten* (2 a) *reinigt u. in Ordnung hält;* ~**garnitur,** die: *Garnitur (3 a) von Gegenständen (wie Kamm, Bürste o. ä.) für eine Frisiertoilette;* ~**gegenstand,** der: vgl. ~artikel; ~**mann,** der: vgl. ~frau; ~**papier,** das: *Papier zur Säuberung nach dem Stuhlgang (gewöhnlich in Form eines zu einer Rolle aufgewickelten Papierstreifens, dessen Perforierung das Abtrennen einzelner Stücke ermöglicht);* ~**raum,** der: svw. ↑Toilette (2 a); ~**sachen** ⟨Pl.⟩: vgl. ~artikel; ~**seife,** die: *Seife zum Reinigen des Körpers, für die Körperpflege;* ~**spiegel,** der: *großer Spiegel, bes. als Teil einer Frisiertoilette;* ~**tasche,** die: svw. ↑Kulturbeutel; ~**tisch,** der: svw. ↑Frisiertoilette; ~**tür,** die: *Tür einer Toilette* (2 a); ~**wasser,** das ⟨Pl. ...wässer⟩: svw. ↑Eau de toilette.

Toise [tǫaːs], die; -, - -n [frz. toise, über das Vlat. zu lat. tēnsum, ↑Tensid]: *früheres frz. Längenmaß* (1,949 m).

toi, toi, toi! ['tɔy 'tɔy 'tɔy] ⟨Interj.⟩ [lautm. für dreimaliges Ausspucken] (ugs.): **1.** drückt aus, daß man jmdm. für ein Vorhaben, bes. für einen künstlerischen Auftritt, Glück, Erfolg wünscht: t., t., t.! vor deiner Prüfung! **2.** (häufig zusammen mit „unberufen!", dieses verstärkend) drückt aus, daß man etw. nicht [1]berufen (4) will: bisher bin ich, t., t., t., ohne jeden Verlust davongekommen; ich habe jedesmal Glück gehabt, unberufen, t. t. t.!

Tokadille [toka'dɪljə], das; -s [span. tocadillo, zu: tocado = berührt, zu: tocar = anstoßen, klopfen, lautm.]: *spanisches Brettspiel mit Würfeln.*

Tokaier, **Tokajer** [to'kajɐ, 'tɔkajɐ], der; -s, - [nach der ung. Stadt Tokaj]: *sehr aromatischer, süßer, aus Ungarn stammender Dessertwein von hellbrauner Farbe;* ⟨Zus.:⟩ **To-kaierwein,** **Tokajerwein,** der.

Tokkata, (auch:) Toccata [tɔ'kaːta], die; -, ...ten [ital. toccata, eigtl. = das Schlagen (des Instrumentes), zu: toccare = (an)schlagen, lautm.] (Musik): **1.** *urspr. nur präludierendes virtuoses Musikstück [in freier Improvisation] für Tasteninstrumente, das häufig gekennzeichnet ist durch freien Wechsel zwischen Akkorden u. Läufen;* **tokkieren** [tɔ'kiːrən] ⟨sw. V.; hat⟩ [ital. toccare, ↑Tokkata] (Kunst): *in kurzen, unverriebenen Pinselstrichen malen.*

Tokogonie [tokogo'niː], die; -, -n [...i:ən; zu griech. tókos = Geburt u. goné = Zeugung] (Biol.): *geschlechtliche Fortpflanzung.*

Tokus ['toːkus], der; -, -se [jidd. toches < hebr. taḥat] (landsch.): svw. ↑Hintern: einem den T. verhauen.

Töle ['tøːlə], die; -, -n [1: aus dem Niederd., H. u.]: **1.** (bes. nordd. abwertend) *Hund.* **2.** (Jargon) *Homosexueller, der die weibliche Rolle übernimmt.*

tolerabel [tole'raːbl] ⟨Adj.; ...abler, -ste; nicht adv.⟩ [lat. tolerābilis, zu: tolerāre, ↑tolerieren] (bildungsspr.): *so geartet, daß man es tolerieren kann;* **tolerant** [tole'rant] ⟨Adj.; -er, -este⟩ [frz. tolérant < lat. tolerāns (Gen.): tolerantis] (bildungsspr.): **1.** *(in Fragen des Glaubens, der religiösen, politischen o. a. Überzeugung, der Lebensführung anderer) bereit, eine andere Anschauung, Einstellung, andere Sitten, Gewohnheiten u. a. gelten zu lassen; duldsam* (Ggs.: intolerant 1): ein -er Mensch; eine -e Einstellung; t. sein gegen andere/gegenüber anderen; t. sein, sich t. zeigen. **2.** ⟨meist attr.⟩ (ugs. verhüll.) *in sexueller Hinsicht großzügig, den verschiedenen sexuellen Praktiken gegenüber aufgeschlossen* (bes. in Inseraten üblicher Ausdrucksweise): Jg. Mann (25) s. -e Dame ... zw. Freizeitgestaltung (MM 26. 7. 74, 7); **Toleranz,** die; -, -en [lat. tolerantia] **1.** ⟨o. Pl.⟩ (bildungsspr.)

das Tolerantsein (1); *Duldsamkeit* (Ggs.: Intoleranz 1): T. gegen jmdn. üben; das Regime zeigt keine T. gegenüber Andersdenkenden. **2.** (Med.) *begrenzte Widerstandsfähigkeit des Organismus gegenüber [schädlichen] äußeren Einwirkungen (bes. gegenüber Giftstoffen od. Strahlen)* (Ggs.: Intoleranz 2). **3.** (Technik) *(in der Fertigung entstandene) Differenz zwischen der angestrebten Norm u. den tatsächlichen Maßen eines Werkstücks:* maximale, enge -en. **Toleranz-:** ~**bereich,** der (bes. Technik): *Bereich, innerhalb dessen eine Abweichung von der Norm noch zulässig ist;* ~**breite,** die (bes. Technik): vgl. ~bereich; ~**dosis,** die (Med.): *höchste (unter dem Aspekt der Verträglichkeit) zulässige Dosis;* ~**grenze,** die: **1.** (bildungsspr.) *Grenze für die Toleranz* (1). **2.** (Med., Technik) *Grenze für die Toleranz* (2, 3); ~**schwelle,** die: vgl. ~grenze.

tolerierbar [tole'ri:ɐ̯ba:ɐ̯] 〈Adj.; o. Steig.; nicht adv.〉: *so beschaffen, daß es toleriert werden kann:* diese Bleimengen sind noch/nicht mehr t., halten sich in -en Grenzen; **tolerieren** [tole'ri:rən] 〈sw. V.; hat〉 [lat. tolerāre = (er)dulden]: **1.** (bildungsspr.) *dulden, zulassen, gelten lassen (obwohl es nicht den eigenen Vorstellungen o. ä. entspricht):* jmdn. t.; der Staat toleriert diese Aktivitäten. **2.** (Med.) *eine Toleranz* (3) *in bestimmten Grenzen zulassen;* 〈Abl.:〉 **Tolerierung,** die; -, -en.

toll [tɔl] 〈Adj.〉 [mhd., ahd. tol = unempfindlich, eigtl. = verwirrt]: **1.** 〈nicht adv.〉 (veraltet) *geistesgestört:* er ist t. geworden; er benahm sich, schrie wie t.; bei dem Lärm kann man t. werden (geh.; *der Lärm ist unerträglich*). **2.** 〈nicht adv.〉 (veraltet) svw. ↑tollwütig: ein -er Hund. **3.** svw. ↑doll; *** t. und voll sein** (ugs.; *sehr betrunken sein*); **sich t. und voll essen** (ugs.; *unmäßig essen*).

toll-, Toll-: ~**dreist** 〈Adj.〉 Steig. selten〉 (veraltend) *sehr dreist:* -e Geschichten; er hat sich -e Sachen geleistet; ~**haus,** das (früher): *Einrichtung, Haus, in dem geisteskranke Menschen von der Gesellschaft abgesondert lebten:* hier geht es zu wie in einem T. (abwertend; *es herrscht ein furchtbarer Trubel, Lärm o. ä.*); *** [etw. ist] ein Stück aus dem T.!** (↑Stück 4), dazu: ~**häusler,** der (früher): *Insasse eines Tollhauses:* Ü dieser T.! (Schimpfwort; *jmd., der etw. Unsinniges tut*); ~**kirsche,** die [die in den Beeren enthaltenen Alkaloide bewirken Erregungs- u. Verwirrtheitszustände]: *als hohe Staude wachsendes Nachtschattengewächs mit eiförmigen Blättern, rötlich-violetten Blüten u. schwarzen, sehr giftigen Beeren als Früchten; Belladonna* (a); ~**kopf,** der (ugs. abwertend): svw. ↑Wirrkopf; ~**kraut,** das: **1.** *als größere Staude wachsendes Nachtschattengewächs mit elliptischen Blättern, bräunlich-violeten, hängenden Blüten u. sehr giftigem Wurzelstock.* **2.** (landsch.) svw. ↑~kirsche; ~**kühn** 〈Adj.〉 (leicht abwertend): *von einem Wagemut [zeugend], der die Gefahr nicht achtet; sehr waghalsig:* ein -es Unternehmen; der -e Held der Geschichte; die Tat war t., dazu: ~**kühnheit,** die; -, -en: **1.** 〈o. Pl.〉 *das Tollkühnsein.* **2.** *tollkühne Tat, Handlung;* ~**wut,** die (Med.): *(bei Haus- u. Wildtieren vorkommende) gefährliche, einen Zustand von Übererregtheit hervorrufende Viruskrankheit, die durch den Speichel kranker Tiere auch auf den Menschen übertragen werden kann,* dazu: ~**wütig** 〈Adj.; o. Steig.; nicht adv.〉: *von Tollwut befallen:* ein -es Tier, ~**wutvirus,** der.

Tolle ['tɔlə], die; -, -n [md., niederd. Nebenf. von mhd. tolde, ↑Dolde]: svw. ↑Haartolle.

tollen ['tɔlən] 〈sw. V.〉 [spätmhd. tollen, zu ↑toll]: **a)** *(von Kindern u. spielenden Hunden, Katzen) wild, ausgelassen spielend u. lärmend herumspringen* 〈hat〉: die Kinder tollen im Garten; **b)** *sich tollend (a) irgendwohin bewegen* 〈ist〉: durch die Wiesen t.; die Schüler sind über die Gänge getollt; 〈Abl.:〉 **Tollerei** [tɔlə'raɪ̯], die; -, -en (ugs.): *das Herumtollen;* **Tollheit,** die; -, -en [mhd. tolheit]: **a)** 〈o. Pl.〉 *das Tollsein; Verrücktheit, Unsinnigkeit:* die T. seiner Einfälle; **b)** *verrückte, überspannte, närrische Handlung:* ich habe genug von deinen -en!; **Tollität** [tɔli'tɛ:t], die; -, -en [zu ↑toll u. ↑Majestät] (scherzh.): *Faschingsprinz, -prinzessin.*

Tolpatsch ['tɔlpatʃ], der; -[e]s, -e [älter: Tolbatz, wohl unter Einfluß von ↑toll u. ↑patschen < älter ung. talpas = breiter Fuß; breitfüßig; urspr. Scherzname für den ung. Infanteristen] (ugs. scherzh. od. abwertend): *sehr ungeschickter Mensch;* 〈Abl.:〉 **tolpatschig** 〈Adj.〉 (ugs. scherzh. od. abwertend): *ungeschickt, unbeholfen (in seinen Bewegungen, in seinem Verhalten o. ä.):* ein -er Mensch; sich t. anstellen; 〈Abl.:〉 **Tolpatschigkeit,** die; -.

Tölpel ['tœlpl̩], der; -s, - [1: frühnhd. dissimiliert aus spätmhd. törper, mhd. dorpære = Bauer, bäurischer Mensch < mniederl. dorpere, zu: dorp = Dorf; 2: nach den unbeholfen wirkenden Bewegungen des Vogels auf dem Land]: **1.** (abwertend) *dummer, unbeholfener Mann od. Jugendlicher:* dieser T.!; **2.** *(zu den Ruderfüßern gehörender) großer Meeresvogel mit schwarzweißem Gefieder;* 〈Abl.:〉 **Tölpelei** [tœlpə'laɪ̯], die; -, -en (ugs. abwertend): *tölpelhaftes Verhalten;* **tölpelhaft** 〈Adj.; -er, -este〉 (abwertend): *wie ein Tölpel (1); ungeschickt, einfältig;* 〈Abl.:〉 **Tölpelhaftigkeit,** die; -; **tölpeln** 〈sw. V.; ist〉 (selten): *wie ein Tölpel (1) irgendwohin stolpern:* durch das Zimmer t.; **tölpisch** ['tœlpɪʃ] 〈Adj.〉 (selten, abwertend): svw. ↑tölpelhaft.

Tölt [tœlt], der; -s [isländ. tölt] (Reiten): *Gangart zwischen Schritt u. Trab mit sehr rascher Fußfolge.*

Tolubalsam [to'lu-], der; -s [nach der Stadt Tolú in Kolumbien, dem früheren Hauptausfuhrhafen]: *aus einem in Südamerika beheimateten Baum gewonner Balsam, der vor allem in der Parfümindustrie verwendet wird;* **Toluidin** [tolui-'di:n], das; -s (Chemie): *zur Herstellung verschiedener Farbstoffe verwendetes aromatisches Amin des Toluols;* **Toluol** [to'lu̯o:l], das; -s [zu ↑Tolubalsam, nach dem starken Geruch] (Chemie): *farbloser, benzolartig riechender, bes. bei der Destillation des Steinkohlenteers gewonner, flüssiger aromatischer Kohlenwasserstoff* (Lösungsmittel).

Tomahawk ['tɔmaha:k], der; -s, -s [engl. tomahawk < Algonkin (Indianerspr. des nordöstl. Nordamerika) tomahak]: *Streitaxt der nordamerikanischen Indianer.*

Tomate [to'ma:tə], die; -, -n [frz. tomate < span. tomate < Nahuatl (mittelamerik. Indianerspr.) tomatl]: **a)** *als Gemüsepflanze angebautes Nachtschattengewächs mit in Trauben wachsenden, runden, meist roten, fleischigen Früchten;* **b)** *Frucht der Tomate* (a): noch grüne, reife -n; sie bewarfen den Redner mit faulen -n; rot werden wie eine T. (ugs. scherzh.; *heftig erröten*); *** [eine] treulose T.** (ugs. scherzh.; *jmd., der einen anderen versetzt, im Stich läßt, die unzuverlässig ist;* H. u.); **-n auf den Augen haben** (salopp abwertend; *etw., jmdn. aus Unachtsamkeit übersehen*); **tomaten-, Tomaten-:** ~**ketchup,** das: vgl. Ketchup; ~**mark,** das: *eingedicktes, mehr od. weniger stark konzentriertes Fruchtfleisch reifer Tomaten;* ~**pflanze,** die; ~**rot** 〈Adj.; o. Steig.; nicht adv.〉; ~**saft,** der; ~**salat,** der; ~**sauce,** ~**soße,** die; ~**suppe,** die.

tomatieren [toma'ti:rən], **tomatisieren** [...ti'zi:rən] 〈sw. V.; hat〉 (Kochk.): *mit Tomatenmark, -soße vermischen.*

Tombak ['tɔmbak], der; -s [niederl. tombak < malai. tombāga = Kupfer]: *Kupfer-Zink-Legierung* (bes. als Goldimitation für Schmuck).

Tombola ['tɔmbola], die; -, -s u. ...len [ital. tombola < tombolare = purzeln, nach dem „Purzeln" der Lose in der Lostrommel]: *Verlosung von [gestifteten] Gegenständen meist anläßlich von Festen:* eine T. veranstalten.

Tommy ['tɔmi], der; -s, -s [engl., kurz für: Tommy (= Thomas) Atkins = Bez. für „einfacher Soldat" (nach den früher auf Formularen vorgedruckten Namen)]: *Spitzname für britische englischen Soldaten im 1. u. 2. Weltkrieg.*

Tomographie [tomo-], die; - [zu griech. tomḗ = Schnitt u. ↑-graphie] (Med.): *Röntgenschichtverfahren; Stratigraphie* (3).

¹Ton [to:n], der; -[e]s, -[Arten) -e [spätmhd. tahen, mhd. tāhe, dāhe, ahd. dāha, eigtl. = (beim Austrocknen) Dichtwerdendes]: *bes. zur Herstellung von Töpferwaren verwendetes lockeres, feinkörniges Sediment von gelblicher bis grauer Farbe; Tonerde* (1) *als eine Grube T.* gewinnen; T. brennen, kneten, formen, bearbeiten; Gefäße aus T.

²Ton [-], der; -[e]s, Töne ['tø:nə] [mhd. tōn, dōn = Lied; Laut, Ton, ahd. tonus < lat. tonus = das (An)spannen (der Saiten); Ton, Klang < griech. tónos; 5: wohl nach frz. ton < lat. tonus]: **1. a)** *von Gehör wahrgenommene gleichmäßige Schwingung der Luft, die (im Unterschied zum Klang) keine Obertöne aufweist:* ein hoher, tiefer, leiser, sirrender, langgezogener T.; ein T. war zu hören; der T. verklingt; einen -, Töne hervorbringen; **b)** *aus einer Reihe harmonischer Töne (1 a) zusammengesetzter) Klang* (1): ein klarer, runder, voller T.; der schöne, wohlklingende T. ihrer Stimme; das Instrument hat einen edlen, vollen T.; ein ganzer, halber T. (Musik; *Abstand eines Tones vom nächsten innerhalb einer Tonleiter*); den T. (Musik; *die Tonhöhe*) angeben (intonieren 1 b);

R der T. macht die Musik *(es kommt auf die Tonart 2 an, in der jmd. etwas sagt, vorbringt)*; Ü man hört den falschen T., die falschen Töne in seinen Äußerungen *(man hört, daß das, was er sagt, nicht ehrlich gemeint ist)*; *den T. angeben* (1. *[in gesellschaftlicher Hinsicht] als Vorbild gelten, das nachgeahmt wird.* 2. *in einer größeren Gruppe der Bestimmende sein, nach dessen Vorschlägen gehandelt wird)*; **jmdn., etw. in den höchsten Tönen loben** *(überschwenglich loben)*; **c)** (Rundf., Film, Ferns.) *Tonaufnahme:* den T. steuern, aussteuern *(ausgleichen im Hinblick auf Lautstärke, Tonhöhe o. ä.)*; einem Film T. unterlegen; T. ab!, T. läuft! *(Kommandos bei der Aufnahmearbeit)*. **2. a)** ⟨meist Sg.⟩ *Rede-, Sprechweise, Tonfall (in dem jmd. spricht, sich äußert)*: sein T., der T. seines Briefes ist arrogant, überheblich; was ist das für ein T.? (Ausdruck der Entrüstung); er sprach in einem freundlichen, beruhigenden T.; einen barschen, schnoddrigen T. an sich haben; in dieser Familie herrst ein ungezwungener, herzlicher, rauher T. *(Umgangston)*; er findet nicht den richtigen T. im Umgang mit seinen Untergebenen; einen ungehörigen, frechen, anmaßenden o. ä. T. anschlagen *(in einem ungehörigen usw. Ton mit anderen reden)*; sich einen anderen T. ausbitten; einen furchtbaren T. am Leib haben (ugs. abwertend; *in einer unschönen Tonart 2 reden)*; den T. wechseln; da hast du dich im T. vergriffen *(nicht in angemessenem Ton gesprochen)*; *einen anderen, schärferen o. ä. T. anschlagen *(künftig größere Strenge walten lassen)*; **b)** (ugs.) *Wort; Äußerung:* keinen T. reden, von sich geben, verlauten lassen; er konnte vor Überraschung, Aufregung, Heiserkeit keinen T. heraus-, hervorbringen *(konnte kaum sprechen)*; er hätte nur einen T. zu sagen brauchen; ich möchte keinen T. mehr hören (ugs.; Aufforderung bes. an ein Kind, keine Widerrede mehr zu geben); R hast du /haste/ hat der Mensch Töne (salopp; Ausruf des Erstaunens; *hat man dafür noch Worte; das ist ja unglaublich!)*; *große/dicke Töne reden, schwingen, spucken* (ugs. abwertend; *großspurig, angeberisch reden)*; **der gute,** (seltener:) **feine T.** *(Regeln des Umgangs der Menschen miteinander innerhalb der Gesellschaft;* nach A. v. Knigge, ↑Knigge): den guten T. verletzen; etw. gehört zum guten T. **3.** *Betonung* (1), *Akzent* (1 a): bei diesem Wort liegt der T. auf der ersten Silbe; die zweite Silbe trägt den T.; Ü in seiner Ansprache legte er den T. auf die Einheit der Nation. **4.** (Literaturw.) *in der Lyrik des MA. u. im Meistersang) sich gegenseitig bedingende Strophenform u. Melodie, Einheit von rhythmisch-metrischer Gestalt u. Melodie.* **5.** kurz für ↑*Farbton:* kräftige, matte, leuchtende, warme, satte Töne; Polstermöbel und Tapeten sind im T. aufeinander abgestimmt; der Farbe ist einen T. (ugs.; *eine Nuance)* zu grell; *T. in T.* *([in bezug auf zwei od. mehrere Farbtöne] nur in Nuancen voneinander abweichend u. einen harmonischen Zusammenklang darstellend):* die ganze Inneneinrichtung ist in T. gehalten.

¹**ton-, Ton-** (¹Ton): ~**art,** die: *Art von Ton;* ~**artig** ⟨Adj.⟩; ~**boden,** der: *tonhaltiger Boden;* ~**eisenstein,** der (Mineral.): *ton- od. quarzhaltige Konkretion von Eisenspat in Steinkohlenflözen;* ~**erde,** die: **1.** (seltener) svw. ↑¹Ton. **2.** (Chemie) *ein Oxyd des Aluminiums.* **3.** *essigsaure T.* (1. weißes, teilweise in Wasser lösliches Pulver, das in der Farbenindustrie Verwendung findet.* 2. volkst.: *wäßrige Lösung der essigsauren Tonerde* (1), *die in der Medizin für Umschläge u. a. verwendet wird);* ~**gefäß,** das; ~**geschirr,** das; ~**grube,** die: *Grube* (3 a), *in der Ton gewonnen wird;* ~**haltig,** (österr.:) ~**hältig** ⟨Adj.; o. Steig.⟩: *Ton enthaltend;* ~**krug,** der; ~**mineral,** das: *wasserhaltiges Silikat des Aluminiums;* ~**pfeife,** die: *Pfeife* (1) *aus weißem Ton;* ~**plastik,** die: ¹*Plastik* (1 a) *aus Ton;* ~**scherbe,** die: *aus Ton bestehende Bodenschicht;* ~**schiefer,** der (Geol.): *meist bläulichgraues, schiefriges Sedimentgestein;* ~**tafel,** die (Archäol.): *Tafel aus Ton mit eingebrannten Schriftzeichen;* ~**taube,** die (früher): *Scheibe aus Ton als Ziel beim Tontaubenschießen;* vgl. Wurftaube, dazu: ~**taubenschießen,** das (früher): *Wurftaubenschießen;* ~**topf,** der; ~**ware,** die ⟨meist Pl.⟩: *Gegenstand, das. Gefäß aus Ton; Irdenware;* vgl. Keramik (1 a); ~**ziegel,** der: *Dachziegel aus Ton.*

²**ton-, Ton-** (²Ton): ~**abnehmer,** der: kurz für ↑~abnehmersystem; *Pick-up;* ~**abnehmersystem,** das: *(beim Plattenspieler) am vorderen Ende des Tonarms befestigter Teil* (in dem sich die Abtastnadel befindet) *mit der Aufgabe, die mechanischen Schwingungen in elektrische Wechselspannung umzuwandeln;* ~**angebend** ⟨Adj.; o. Steig.; nicht adv.⟩:

als nachzuahmendes Vorbild geltend; *eine maßgebliche Rolle spielend; bestimmend:* die -en Kreise; t. sein; ~**arm,** der: *(beim Plattenspieler) schwenkbarer Arm* (2), *dessen vorderes Ende das Tonabnehmersystem trägt;* ~**art,** die: **1.** (Musik) *Stufenfolge von Tönen, die auf ein bestimmten Grundton bezogen ist u. gleichzeitig ein bestimmtes Tongeschlecht aufweist:* eine Sonate steht in der T. C-Dur, A-Moll; Ü das kann ich in jeder T. singen (ugs.; *das kenne ich schon auswendig);* *etw. in allen -en loben, preisen* (vgl. ²Ton 1 b). **2.** *Art u. Weise, in der jmd. spricht, etw. äußert; Tonfall* (2): *in einer solchen T. lasse ich nicht mit mir reden;* *eine andere, schärfere o. ä. T. anschlagen* (↑²Ton 2 a); ~**aufnahme,** die: svw. ↑~aufzeichnung, dazu: ~**aufnahmegerät,** das: *Gerät, das akustische Vorgänge auf Tonband, Tonspur od. Schallplatte aufzunehmen vermag,* ~**aufnahmewagen,** der (Rundf., Ferns.): *speziell für Tonaufnahmen eingerichtetes Fahrzeug;* ~**aufzeichnung,** die (Rundf., Ferns.): *das Aufzeichnen* (von akustischen Vorgängen mit Hilfe von Tonaufnahmegeräten; ~**ausblendung,** die (Rundf., Ferns.): *das Ausblenden* (a) *des Tones bei einer Sendung,* ~**ausfall,** der (Rundf., Ferns.): *Ausfallen des Tones bei einer Sendung;* ~**band,** das ⟨Pl. -bänder⟩: **1.** *schmales, auf einer Spule aufgewickeltes, mit einer magnetisierbaren Schicht versehenes Kunststoffband, das zur magnetischen Speicherung bes. von Musik u. Sprache dient; Tape:* ein T. abhören; etw. auf T. [auf]nehmen; [etw.] auf T. sprechen. **2.** *kurz für ↑Tonbandgerät,* dazu: ~**bandaufnahme,** die: svw. ↑Bandaufnahme, ~**bandaufzeichnung,** die, ~**bandgerät,** das: *Gerät zur magnetischen Aufzeichnung u. Wiedergabe bes. von Musik u. Sprache; Magnettongerät,* ~**bandkassette,** die (seltener): svw. ↑Kassette (3), ~**bandprotokoll,** das: *auf Tonband aufgenommenes Protokoll;* ~**bezeichnung,** die (Musik): *Bezeichnung der einzelnen Töne eines Tonsystems* (z. B. durch Buchstaben); ~**bild,** das: *Lichtbild, Dia mit gleichzeitig laufendem, synchronisiertem Ton,* dazu: ~**bildschau,** die: *Vorführung von Tonbildern;* ~**blende,** die: *Regler für Klangfarbe u. Lautstärke* (bes. bei Rundfunkgeräten); *Klangblende, Klang[farbe]regler;* ~**dauer,** die: *Zeitdauer, in der ein Ton gehalten wird;* ~**dichter,** der (geh., selten): *ein Ton gehalten wird;* ~**dichter,** der (geh., selten): *Komponist;* ~**dichtung,** die (Musik): *zur Programmusik gehörende [Form der] Orchestermusik;* ~**fall,** der ⟨Pl. selten⟩: **1.** *Art des Sprechens im Hinblick auf die Sprachmelodie, das Intonation* (5), *die Eigenart des Klanges, der Sprache eines Sprechenden; Akzent* (2): er hat einen, spricht in einem schwäbischen T.; der T. seiner Sprache ist unverkennbar bayerisch; er sprach mit singendem T. **2.** svw. ↑Tonart (5); ~**gemälde,** das (Musik, seltener): svw. ↑~dichtung, ~**geschlecht,** das (Musik): *der nach Dur u. Moll unterschiedene Charakter einer Tonart; Klanggeschlecht;* ~**halle,** die (früher): *Bez. für ein Gebäude mit einem Konzertsaal;* ~**höhe,** die; ~**holzschnitt,** der (Graphik): svw. ↑Helldunkelschnitt; ~**ingenieur,** der (Rundf., Ferns., Film): *für die Tonaufnahmen u. ihre Wiedergabe verantwortlicher Techniker;* ~**kabine,** die (bes. Film): *(schalldichte) Kabine im Filmatelier, in der der Tonmeister die Tonaufnahme kontrolliert u. steuert;* ~**kamera,** die: **1.** (Film) *Apparat, der Tonaufnahmen macht.* **2.** *Filmkamera, die gleichzeitig Tonaufnahmen machen kann;* ~**konserve,** die (Rundf.): *Aufzeichnung von Sendung auf Tonband od. Schallplatte;* ~**kopf,** der: svw. ↑~abnehmer; ~**kräftig** ⟨Adj.⟩ (schweiz.): *von intensiver Farbe;* ~**kunst,** die (geh.): *die Musik (als Kunstgattung);* ~**künstler,** der (geh.): svw. ↑Komponist; ~**lage,** die (Musik): vgl. ~höhe: eine hohe, tiefe T.; ~**leiter,** die (Musik): *Abfolge von Tönen* (im Abstand von Ganz- u. Halbtönen) *innerhalb einer Oktave:* eine chromatische, diatonische T.; eine T. üben, spielen; vgl. Skala (3); ~**loch,** das: svw. ↑Griffloch; ~**los** ⟨Adj.⟩; o. Steig.⟩: *ohne Klang, ohne Wechsel im Tonfall, ohne Ausdruck:* mit -er Stimme sprechen, reden; ~**losigkeit,** die; -; ~**malerei,** die (Musik): *Wiedergabe von Vorgängen der Umwelt durch Tonfolgen, Klänge, Klangfiguren,* dazu: ~**malerisch** ⟨Adj.; o. Steig.; nicht adv.⟩; ~**meister,** der (Rundf., Ferns., Film): svw. ↑~ingenieur; ~**mischer,** der

(Film, Funk, Ferns.): **1.** svw. ↑Mischpult. **2.** *jmd., der am Mischpult arbeitet;* ~**möbel,** das (Fachspr.): *Musikschrank, Musiktruhe;* ~**qualität,** die: *akustische Qualität eines Tones, einer musikalischen Wiedergabe;* ~**satz,** der (Musik): **1.** *mehrstimmige musikalische Komposition.* **2.** ⟨o. Pl.⟩ *Harmonielehre u. Kontrapunkt (als Grundlage für das Komponieren);* ~**säule,** die: *mehrere übereinander angebrachte Lautsprecher, die auf einem Ständer angebracht sind;* ~**schneider,** der (veraltend): *Cutter, Schnittmeister;* ~**schöpfer,** der (geh.): svw. ↑Komponist; ~**schöpfung,** die (geh.): svw. ↑Komposition (1 b); ~**setzer,** der (veraltet): svw. ↑Komponist; ~**signal,** das; ~**signet,** das: *akustisches, aus einer bestimmten Tonfolge bestehendes Signet* (1 b); ~**sprache,** die: **1.** (Sprachw.) *Sprache, bei der unterschiedliche Intonation* (5) *zur Unterscheidung lexikalischer u. grammatischer Bedeutungen verwendet wird.* **2.** vgl. Melodik (2); ~**spur,** die (Film): *schmaler, die Tonaufzeichnung enthaltender Teil eines Films* (2); ~**stärke,** die; ~**störung,** die (Rundfunk, Film, Ferns.): *Störung bei der Wiedergabe des Tons;* ~**streifen,** der: svw. ↑~spur; ~**stück,** das (veraltend): svw. ↑Musikstück; ~**studio,** das (bes. Rundf., Film, Ferns.): svw. ↑Tonaufnahme; ~**stufe,** die (Musik): *Stelle, die ein bestimmter Ton innerhalb der Tonleiter einnimmt;* ~**system,** das (Musik): *systematische Ordnung des Bestandes an Tönen;* ~**technik,** die ⟨o. Pl.⟩ (Rundf., Film, Ferns.), dazu: ~**techniker,** der: *vor allem bei Rundf., Film od. Fernsehen tätiger Techniker, der für die Tonaufnahme u. -wiedergabe verantwortlich ist;* vgl. ~meister, ~ingenieur, ~**technisch** ⟨Adj.; o. Steig.; nicht präd.⟩: -e Verfahren; ~**träger,** der (Fachspr.): *Vorrichtung zur Aufnahme u. Speicherung akustischer Vorgänge:* Schallplatte und Tonband sind die wichtigsten T.; ~**umfang,** der: **1.** (Musik) *Bereich zwischen dem höchsten u. dem tiefsten Ton, der hervorgebracht werden kann.* **2.** (Akustik) *Bereich der vom menschlichen Ohr wahrnehmbaren Töne.* **3.** (Musik) *Bestand an Tönen, der in der Musik verwendet wird;* ~**werk,** das (selten): svw. ↑Komposition (1 b); ~**wert,** der (Fot.): *Abstufung von Grauwerten bei einem Schwarzweißbild;* ~**wiedergabe,** die: eine sehr schlechte T.; ~**zeichen,** das (Musik): svw. ↑Note (1 a).

tonal [to'na:l] ⟨Adj.; o. Steig.⟩ [wohl frz. tonal, zu: ton, ↑²Ton] (Musik): *auf die Tonika der Tonart bezogen, in der ein Musikstück steht* (Ggs.: atonal): **tonaler** [tona-li'tɛːt], die; - [wohl frz. tonalité] (Musik; Ggs.: Atonalität): **a)** *jegliche Beziehung zwischen Tönen, Klängen u. Akkorden;* **b)** *Bezogenheit von Tönen, Klängen u. Akkorden auf die Tonika der Tonart, in der ein Musikstück steht.*

Tonbank, die; -, ...bänke [niederl. toonbank, zu: tonen = zeigen, zur Schau stellen] (nordd.): *Schank-, Ladentisch.*

Tondo ['tɔndo], das; -s, -s u. ...di [ital. tondo (älter: ritondo), eigtl. = runde Scheibe, zu lat. rotundus, ↑Rotunde] (Kunstwiss.): *(bes. in der Florentiner Kunst des 15. u. 16.Jh.s) Bild od. Relief von kreisrunder Form.*

Tone: Pl. von ↑¹Ton.

Töne: Pl. von ↑²Ton; **tonen** ['to:nən] ⟨sw. V.; hat⟩ (Fot.): *die Farbe eines Schwarzweißbildes nachträglich verändern;* **tönen** ['tøːnən] ⟨sw. V.; hat⟩ [1: mhd. doenen, toenen; 3: zu ↑²Ton (5)]: **1.** (geh.) *als Ton od. Schall weithin hörbar sein:* hell, laut, dumpf t.; Trompeten, Glocken tönten; aus der Bar tönte Musik; Rufe tönten durch die Nacht; die Luft tönte (dichter.; *hallte wider*) vom Gesang der Vögel; Ü nichts als tönende (abwertend; *leere, belanglose*) Worte. **2.** (ugs. abwertend) *prahlerisch, angeberisch, in großen Tönen reden:* der Kanzler tönte mal wieder; „Meine Mannschaft wird gewinnen", tönte der Trainer. **3.** *mit einer Färbung abschattieren, um Nuancen verändern;* *mit einer bestimmten Färbung versehen:* die Wände gelb t.; sich ihr Haar [rötlich] getönt; getönte Brillengläser.

tönern ['tøːnɐn] ⟨Adj.; o. Steig.; nur attr.⟩: *aus* ↑Ton.

Toni: Pl. von ↑Tonus; **Tonic** ['tɔnɪk], das; -[s], -s [engl. tonic (water), zu: tonic = stärkend, belebend < frz. tonique < griech. tonikós, ↑Tonikum] *mit Kohlensäure u. Chinin versetztes, leicht bitter schmeckendes Wasser [zum Verdünnen von hochprozentigen alkoholischen Getränken];* **Tonic water** [- 'wɔːtə], das; - -s, - - (seltener): svw. ↑Tonic.

¹tonig ['to:nɪç] ⟨Adj.; nicht adv.⟩: *¹Ton enthaltend.*

²tonig [-] ⟨Adj.⟩ [zu ↑²Ton (5)] (selten) (*in bezug auf Farben*) *satt, leuchtend:* eine -e Farbe.

-tonig [-tonɪç] in Zusb., z. B. hochtonig.

-tönig [-tøːnɪç] in Zusb., z. B. eintönig.

¹Tonika [to:nika], die; -, ...ken [ital. (vocale) tonica, zu:

tonico = betont, zu: tono < lat. tonus, ↑²Ton] (Musik): **a)** *Grundton einer Tonleiter;* **b)** *Grundton eines Musikstücks;* **c)** *Dreiklang auf der ersten Stufe;* Zeichen: T; ²**Tonika** [-]: Pl. von ↑Tonikum; **Tonika-Do** [---'do:], das; - [aus ↑¹Tonika u. ↑do] (Musik): *System (in der Musikerziehung), das die bei der Solmisation verwendeten Silben mit Handzeichen verbindet, die von den Schülern beim Singen der jeweiligen Töne gleichzeitig angedeutet werden;* **Tonikum** ['to:nikʊm], das; -s, ...ka [nlat., zu griech. tonikós = gespannt; Spannkraft bewirkend, zu: tónos, ↑²Ton] (Pharm.): *kräftigendes Mittel; Stärkungsmittel;* **¹tonisch** [-] ⟨Adj.; o. Steig.; nur attr.⟩ (Musik): *die* ¹Tonika (c) *betreffend:* ein -er Dreiklang; ²**tonisch** [-] ⟨Adj.; o. Steig.⟩ (Med.): **a)** *den Tonus betreffend;* **b)** *(von Muskeln) angespannt, sehr stark kontrahiert* (Ggs.: klonisch); **c)** *das Tonikum betreffend; kräftigend; stärkend;* **tonisieren** [toni'zi:rən] ⟨sw. V.; hat⟩ [zu griech. tónos, ↑²Ton] (Med.): *den Tonus heben, kräftigen, stärken;* ⟨Abl.:⟩ **Tonisierung,** die; -, -en (Med.).

Tonkabaum ['tɔŋka-], der; -[e]s, ...bäume [Tupi (Indianerspr. des östl. Südamerika) tonka]: *in Südamerika heimischer Baum, dessen Samen einen bes. zum Aromatisieren von Tabak verwendeten Aromastoff enthalten;* **Tonkabohne,** die; -, -n ⟨meist Pl.⟩: *Same des Tonkabaumes.*

Tonnage [tɔ'na:ʒə, österr.: tɔ'na:ʒ], die; -, -n [frz. tonnage, zu: tonne = Tonne < mlat. tunna, ↑Tonne] (Seew.): **1.** *in Bruttoregistertonnen angegebener Rauminhalt eines Schiffes:* ein Schiff mit einer T. von 20 000 Bruttoregistertonnen. **2.** *gesamte Flotte (einer Reederei, eines Staates);* **Tönnchen** ['tœnçən], das; -s, -: **1.** ↑Tonne (1). **2.** (ugs. scherzh.) *kleiner dicker Mensch;* vgl. Tonne (6). **3.** (Studentenspr.) *flache, weiche, randlose Kopfbedeckung mit den Farben der jeweiligen Verbindung;* **Tonne** ['tɔnə], die; -, -n [1: mhd. tonne, tunne, ahd. tunna < mlat. tunna = Faß, wohl aus dem Kelt.]: **1.** ⟨Vkl. ↑Tönnchen⟩ *größer, aus Metall bestehender [oben u. unten geschlossener u. nur mit einem Spundloch versehener] zylindrischer Behälter zum Aufnehmen, Transportieren o. ä. bes. von flüssigen Stoffen:* eine T. mit Öl, Benzin, Teer; etw. in -n transportieren; die -n (Mülltonnen) entleeren; er ist dick wie eine T. (sehr dick). **2.** *kurz für* ↑Bruttoregistertonne. **3.** *Maßeinheit von tausend Kilogramm:* eine T. Kohlen; eine Maschine mit einem Gewicht von 5 -n; Abk.: t **4.** (früher) *Hohlmaß bes. für Wein u. Bier* (100 bis 700 l). **5.** (Seew.) *einer Tonne* (1) *ähnliches, schwimmendes, verankertes Seezeichen (mit verschiedenen Funktionen):* eine Fahrrinne mit -n markieren. **6.** (ugs. scherzh.) *großer dicker Mensch:* eine [richtige] T.; vgl. Tönnchen (2). **7.** (Archit.) *kurz für* ↑Tonnengewölbe; **Tonneau** [tɔ'no:], der; -s, -s [frz. tonneau, zu: tonne, ↑Tonne] (veraltet): **1.** *Schiffslast von 1000 kg.* **2.** *früheres französisches Hohlmaß* (912 l).

tonnen-, Tonnen-: ~**dach,** das (Archit.): *Dach, dessen Querschnitt einen Halbkreis darstellt;* ~**förmig** ⟨Adj.; o. Steig.; nicht adv.⟩: *von der Form einer Tonne* (1); ~**gehalt,** der ⟨Pl. -e⟩ (Seew.): *Größe eines Schiffes nach Bruttoregistertonnen;* ~**gewölbe,** das (Archit.): *Gewölbe, dessen Querschnitt einen Halbkreis darstellt;* ~**kilometer,** der (Transportwesen): *Einheit für die Berechnung von Transportkosten im Güterverkehr je Tonne u. Kilometer;* Abk.: tkm; ~**last,** die: *Last, die nach Tonnen* (3) *gemessen wird;* ~**leger,** der (Seew.): *Schiff, das Tonnen* (5) *auslegt;* ~**schwer** ⟨Adj.; o. Steig.; nicht adv.⟩: eine -e Plastik; ~**weise** ⟨Adv.⟩: *in der Menge, im Gewicht von Tonnen* (3); *in großer Menge:* das Obst verdarb t.; ⟨auch attr.:⟩ die ↑ Vernichtung von Überschüssen.

-tonner [-tɔnɐ], der; -s, - in Zusb., z. B. Achttonner (mit Ziffer: 8tonner): *Lastkraftwagen mit einem Ladegewicht von 8 Tonnen;* **tonnlägig** ['tɔnlɛːgɪç] ⟨Adj.; nicht adv.⟩: *die Tonne* (= *das Fördergefäß*) *muß in schräger Lage bewegt werden* (Bergmannsspr.): *(von einem Schacht) geneigt.*

Tonometer [tono-], das; -s, - [zu ↑Tonus u. ↑-meter] (Med.): *Instrument zur Messung des Innendrucks des Auges.*

tonsillar [tɔnzi'la:ɐ], **tonsillär** [...'lɛːɐ] ⟨Adj.; o. Steig.; nur attr.⟩ (Med.): *die Tonsillen betreffend;* **Tonsille** [tɔn'zɪlə], die; -, -n [lat. tōnsillae Pl.] (Med.): *Gaumen-, Rachenmandel;* **Tonsillektomie,** die; -, -n [zu ↑Ektomie] (Med.): *operative Entfernung der Gaumenmandeln; Mandeloperation;* **Tonsillitis** [...'li:tɪs], die; -, ...iden [...li'ti:dn] (Med.): *Entzündung der [Gaumen]mandeln;* **Tonsillotomie** [...loto'mi:], die; -, -n [...i:ən; zu griech. tomē = Schnitt] (Med.): *teilweises Abtragen der Gaumenmandeln.*

Tonsur [tɔn'zuːɐ̯], die; -, -en [lat. tōnsūra = das ¹Scheren, zu: tōnsum, 2. Part. von: tondēre = ¹scheren (1 a)] (kath. Kirche früher): *kreisrund kahlgeschorene Stelle auf dem Kopf von Geistlichen, bes. Mönchen, die die Zugehörigkeit zum Klerus anzeigt;* ⟨Abl.:⟩ **tonsurieren** [tɔnzu'riːrən] ⟨sw. V.; hat⟩: *bei jmdm. die Tonsur schneiden.*

Tonung, die; -, -en: **1.** *das Tonen.* **2.** *das Getontsein;* **Tönung,** die: -, -en: **1.** *das Tönen* (3). **2.** *das Getöntsein.*

Tonus ['toːnʊs], der; -, Toni [lat. tonus < griech. tónos, ↑²Ton]: **1.** (Physiol.) *Muskeltonus.* **2.** (Musik) *Ganzton.*

top [tɔp] ⟨Adj.; o. Steig.; nur präd.⟩ [engl. top = oberst..., höchst..., zu ↑¹Top]: *von höchster Güte, hervorragend; auf dem aktuellsten Stand, hochmodern:* seine Englischkenntnisse sind t.; *wer in diesem KarIn Kverkehr, gilt* [gesellschaftlich] *als t.;* **¹Top** [-], das; -s, -s [engl. top = Oberteil] (Textilind.): *einem T-Shirt ähnliches, zu Röcken u. Hosen getragenes Oberteil* [mit weitem Ausschnitt u. ohne Ärmel]; **²Top** [-], der; -s, -s [engl. top] (Golf): *Schlag, bei dem der Ball oberhalb seines Zentrums getroffen wird.*

top-, Top- [-; engl.(-amerik.) top, ↑top ⟨Best. in Zus. mit Subst. u. Adj. in den Bed.⟩: **a)** *Höchst-, Best-,* z. B. **Topform, Topleistung; Topqualität; topfit; b)** *an der Spitze* (3 a) *stehend, von bester Qualität o. ä.,* z. B. **Topangebot, Topfahrzeug, Topkamera; c)** *zur Spitze* (4 b) *gehörend, von höchstem Rang; in führender Stellung,* z. B. **Topathlet, Topmanager, Topmanagement, Topmodell, Topstar.**

²top-, Top-: ↑topo-, Topo-.

Topas [to'pa:s, österr.: 'to:pas], der; -es, -e [mhd. topāze < lat. topāzus < griech. tópazos]: *farbloses bzw. in vielen hellen Farben vorkommendes, durchsichtiges, glänzendes Mineral, das als Schmuckstein verwendet wird;* ⟨Abl.:⟩ **topasen** [to'pa:zn̩] ⟨Adj.; o. Steig.; nur attr.⟩ (selten): *aus einem Topas bestehend; mit einem Topas, mit Topasen besetzt o. ä.:* Der -e Briefbeschwerer lag ... in der Vitrine (Bieler, Mädchenkrieg 487); ⟨Zus.:⟩ **topasfarben, topasfarbig** ⟨Adj.; o. Steig.; nicht adv.⟩.

Tope [to'pa], die; -, -n [Hindi tope]: svw. ↑Stupa.

Topf [tɔpf], der; -[e]s, Töpfe ['tœpfə] ⟨Vkl. ↑Töpfchen⟩ [aus dem Ostmd., mhd. (md.) topf, viell. eigtl. = trichterförmige Vertiefung]: **1.** *aus feuerfestem Material bestehendes zylindrisches Gefäß mit Henkeln* [u. Deckel], *in dem Speisen gekocht werden; Kochtopf:* ein emaillierter, gußeiserner T.; ein T. aus Aluminium; der T. ist leer; ein T. Kartoffeln (1. *ein mit Kartoffeln gefüllter Topf.* 2. Menge Kartoffeln, *die in einen Topf geht*); einen T. auf den Herd stellen; auf das Feuer setzen; ein T. mit, voll Suppe; im T. rühren; R jeder T. findet seinen Deckel *(jeder, alles findet das ihm gemäße, zu ihm passende Gegenstück);* es/das ist noch nicht in dem T., wo's kocht *(landsch.; die Sache ist noch nicht so, wie sie sein soll);* *wie T. und Deckel zusammenpassen (ugs.; sehr gut zusammenpassen);* **seine Nase in alle Töpfe stecken** (ugs. abwertend; *sehr neugierig sein*); **jmdm. in die Töpfe gucken** (ugs.; *sich neugierig um jmds. Angelegenheiten kümmern*); **alles in einen T. werfen** (ugs.; *alles, alle gleich* [schlecht] *beurteilen, ohne die bestehenden Unterschiede zu berücksichtigen).* **2. a)** *offenes* [bauchiges] *Gefäß mit Henkel u. Tülle zur Aufnahme von Flüssigkeiten, bes. von Milch; Milchtopf:* ein T. [mit, voll] Milch steht auf dem Tisch; **b)** *mehr od. weniger hohes, zylindrisches od. bauchiges Gefäß* (bes. *aus Keramik od. Porzellan) meist ohne Deckel u. von verschiedener Größe für die Aufnahme bes. von Nahrungsmitteln:* ein T. aus Steingut; Töpfe mit Marmelade; ein irdener T. mit Schmalz; der T. ist zerbrochen, hat einen Sprung; er trinkt am liebsten aus einem großen T.* (ugs.; *einem großen Trinkgefäß*); Ü Die Einkünfte gingen alle in den großen T. *(wurden Gemeinschaftseigentum);* **c)** *kurz für* ↑Nachttopf: auf dem T., aufs Töpfchen sitzen; ein Baby ans Töpfchen gewöhnen; er muß mal auf den T., aufs Töpfchen (ugs. scherzh.; *zur Toilette gehen*); **d)** *meist sich nach oben erweiterndes Gefäß mit kreisförmiger Grundfläche* (bes. *aus Ton) zum Einpflanzen, Halten von Topfpflanzen:* die Geranien in Töpfe pflanzen.

topf-, Topf-: ~**blume,** die: *blühende Pflanze, die im Topf* (2 d) *gezogen wird;* ~**braten,** der (landsch.): *Gericht aus Schweinefleisch u. Innereien vom Schwein;* ~**deckel,** der; ~**eben** ['-'--] ⟨Adj.; o. Steig.; nicht adv.⟩ (landsch.): *(von einem Terrain o. ä.) ganz flach; völlig eben;* ~**flicker,** der: vgl. Kesselflicker; ~**förmig** ⟨Adj.; o. Steig.; nicht adv.⟩: *von der Form eines Topfes* (1, 2 b, d); ~**gucker,** der (scherzh.): **a)** *jmd., der neugierig in die Kochtöpfe guckt,*

um zu sehen, was es zu essen gibt; **b)** *jmd., der sich neugierig um Angelegenheiten anderer kümmert;* ~**hut,** der: *kleiner, runder Damenhut mit schmaler Krempe;* ~**kratzer,** der: *einem kleinen Schwamm ähnlicher Topfreiniger aus Stahlwolle od. Kunststoff;* ~**kuchen,** der: svw. ↑Napfkuchen; ~**lappen,** der: *kleiner, meist quadratischer* [aus mehreren Stofflagen bestehender] *Lappen, mit dessen Hilfe man einen heißen Kochtopf anfassen kann;* ~**markt,** der: *Markt* (1), *auf dem Gefäße aus Steingut verkauft werden;* ~**pflanze,** die: *Zierpflanze, die im Zimmer im Topf gehalten wird;* ~**reiniger,** der: *zum Säubern von Kochtöpfen bestimmter Gegenstand;* ~**schlagen,** das; -s: *Spiel, bei dem ein Kind mit verbundenen Augen einen auf dem Boden aufgestellten Kochtopf tastend finden u. mit einem Löffel auf ihn schlagen muß;* ~**stürze,** die (landsch.): svw. ↑Stürze.

Töpfchen ['tœpfçən], das; -s, -: ↑Topf; **Töpfe:** Pl. von ↑Topf; **topfen** ['tɔpfn̩] ⟨sw. V.; hat⟩ (selten): svw. ↑eintopfen.

Topfen [-], der; -s [spätmhd. topfe, H. u., viell. eigtl. = zu kleinen Klumpen (spätmhd. topf, ↑Tupf) geronnene Milch] (bayr., österr.): ¹Quark (1).

Topfen- (bayr., österr.): ~**knödel,** der ⟨meist Pl.⟩; ~**palatschinke,** die; ~**strudel,** der; ~**tascherl,** das.

Töpfer ['tœpfɐ], der; -s, - [1: spätmhd. töpfer]: **1.** *jmd., der Töpferwaren aus Ton herstellt (Berufsbez.).* **2.** (selten) svw. ↑Ofensetzer.

Töpfer-: ~**erde,** die: vgl. ~ton; ~**handwerk,** das ⟨o. Pl.⟩; ~**markt,** der (veraltet): vgl. Topfmarkt; ~**meister,** der; ~**scheibe,** die: *horizontal sich drehende Scheibe, auf der der Töpfer seine Gefäße formt; Drehscheibe* (2); ~**ton,** der ⟨Pl. -e⟩: ¹Ton *für die Töpferei;* ~**ware,** die ⟨meist Pl.⟩: vgl. Keramik (1 a); ~**werkstatt,** die; vgl. Poterie (2).

Töpferei [tœpfə'rai̯], die; -, -en: **1.** *Betrieb od. Werkstatt eines Töpfers* (1). **2.** ⟨o. Pl.⟩ **a)** *das Töpferhandwerk:* die T. erlernen; **b)** *Gegenstand aus* ¹Ton *od. Keramik; Töpferware:* sie macht sehr schöne -en; **töpfern** ['tœpfɐn] ⟨Adj.; o. Steig.; nur attr.⟩ (selten): *aus* ¹Ton; **²töpfern** [-] ⟨sw. V.; hat⟩: **a)** *Gegenstände aus* ¹Ton, *Keramik herstellen:* in der Freizeit töpfert er gern; **b)** *durch Töpfern* (a) *herstellen:* Krüge, Vasen t.; getöpferte Teller.

Topik ['to:pɪk], die; -, [1, 2: spätlat. topicē < griech. topikḗ (téchnē), zu: topikós, ↑topisch]: **1.** (Rhet.) *Lehre von den Topoi.* **2.** (Philos.) *Lehre von den Sätzen u. Schlüssen, mit denen argumentiert werden kann.* **3.** (Sprachw. veraltet) *Lehre von der Wort- u. Satzstellung.* **4.** (Anat.) *Lehre von der Lage der einzelnen Organe zueinander;* **topikalisieren** [topikali'zi:rən] ⟨sw. V.; hat⟩ (Sprachw.): *(ein Satzglied) durch eine bestimmte Anordnung im Satz hervorheben;* ⟨Abl.:⟩ **Topikalisierung,** die; -, -en.

Topinambur [topinam'bu:ɐ̯], der; -s, -s u. -e od. die; -, - [frz. topinambour, nach dem Namen eines brasilian. Indianerstammes]: **a)** *zu den Sonnenblumen gehörende Staude, deren unterirdische Ausläufer an ihren Enden der Kartoffel ähnliche Knollen bilden, die als Gemüse gegessen werden;* **b)** *Knolle der Topinambur* (a).

topisch ['to:pɪʃ] ⟨Adj.; o. Steig.⟩ [griech. topikós = einen Ort betreffend, zu: tópos, ↑Topos]: **1.** (Med.) *(von der Wirkung u. Anwendung bestimmter Medikamente) örtlich* (1), *äußerlich* (1 a). **2.** (bildungsspr. selten) *einen Topos behandelnd, Topoi ausdrückend, -e im Predigtstil.*

Toplader ['topla:dɐ], der; -s, - [1. Bestandteil engl. top, ↑top]: *Waschmaschine, bei der die Wäsche von oben eingefüllt wird;* **topless** ['tɔplɛs] ⟨Adj.; o. Steig.; nicht attr.⟩ [engl.(-amerik.), eigtl. = ohne Oberteil, aus: top (↑¹Top) u. -less = ohne, -los]: *mit unbedecktem Busen, busenfrei; „oben ohne".*

Topless-: ~**bedienung,** die; ~**mädchen,** das; ~**nachtklub,** der.

topo-, Topo-, (vor Vokalen auch) top-, Top- [top(o)-] ⟨Best. in Zus. mit der Bed.⟩: *Ort, Gegend, Gebäude* z. B. topographisch, Topologie, Toponymik; **topogen** ⟨Adj.; o. Steig.; nicht adv.⟩ [↑-gen] (Fachspr.): *(von etw.) durch seine Lage bedingt entstanden;* **Topograph,** der; -en, -en [griech. topográphos, zu: topographeĩn = einen Ort beschreiben]: *Vermessungsfachmann, der topographische Vermessungen vornimmt;* **Topographie,** die; -, -n [...:ən; spätlat. topographia]: **1.** (Geogr.) *Beschreibung u. Darstellung geographischer Örtlichkeiten.* **2.** (Met.) *kartographische Darstellung der Atmosphäre.* **3.** (Anat.) *Beschreibung der Körperregionen u. der Lage der einzelnen Organe zueinander; topographische Anatomie;* **topographisch** ⟨Adj.; o. Steig.⟩: *die Topographie* (1–3) *betreffend:* -e Karten, -e Anatomie; **Topoi:** Pl. von ↑Topos; **Topologie,** die; - [↑-logie]: **1.** (Math.) **a)**

Lehre von der Lage u. Anordnung geometrischer Gebilde im Raum; **b)** *Lehre von den topologischen* (1) *Strukturen.* **2.** (Sprachw. seltener) *[Lehre von der] Wortstellung im Satz;* topologisch ⟨Adj.; o. Steig.; nicht präd.⟩: **1.** (Math.) *die Topologie* (1) *betreffend, auf ihr beruhend:* -e Abbildungen; -e Struktur (Mengenlehre; *geordnetes Paar* 2, *das aus einer Menge* 2 *u. einem System von Teilmengen besteht, für die bestimmte Axiome gelten).* **2.** (Sprachw. seltener) *die Topologie* (2) *betreffend;* **Toponomạstik** [topono-'mastɪk], **Toponymik** [topo'ny:mɪk], die; - [zu griech. ónyma = Name]: *Wissenschaft von den Ortsnamen;* **Topos** ['tɔpɔs], der; -, Topoi ['tɔpɔy; griech. tópos, eigtl. = Ort, Stelle] (Literaturw.): *feste Wendung, stehende Rede od. Formel, feststehendes Bild o. ä. (als Stilmittel in der Literatur).*
topp! [tɔp] ⟨Interj.⟩ [aus der niederd. Rechtsspr., Bez. des (Hand)schlags (bei Rechtsgeschäften)] (veraltend): Ausruf der Bekräftigung nach einer vorausgegangenen [mit einem Handschlag besiegelten] Abmachung o. ä.; *einverstanden!; abgemacht!:* t., es gilt!
Topp [-], der; -s, -e[n] u. -s [mniederd. top = Spitze; vgl. Zopf]: **1.** (Seemannsspr.) *Spitze eines Mastes:* eine Flagge im T. führen; ein Schiff über die -en flaggen (*ausflaggen* 1); *** vor T. und Takel** *(ohne jegliche Besegelung):* das Schiff lenzte vor T. und Takel. **2.** (scherzh., selten) *Galerie* (4 b α) im Theater.
topp-, Topp- (Topp 1; Seemannsspr., Seew.): ~**flagge,** die: *Flagge am Topp;* ~**lastig** ⟨Adj.; nicht adv.⟩: *zuviel Gewicht in der Takelage habend,* dazu: ~**lastigkeit,** die; -, -e; ~**laterne,** die: vgl. ~licht; ~**licht,** das ⟨Pl. -er⟩: *Positionslicht am Topp;* ~**sau,** die [zu ↑Topp] als Ausdruckssteigerung] (derb): svw. ↑Pottsau (a, b); ~**segel,** das: *oberstes Segel;* ~**takelung,** die: *Sluptakelung, bei der das Vorsegel bis in die Mastspitze reicht;* ~**zeichen,** das: *auf der Spitze eines Seezeichens angebrachtes ⟨geometrisches⟩ Zeichen.*
toppen ['tɔpn] ⟨sw. V.; hat⟩ [1: zu ↑Topp (1); 2, 3: engl. to top, zu: top, ↑¹Top]: **1.** (Seemannsspr.) *eine Rah od. einen Baum zur Mastspitze ziehen, hochziehen.* **2.** (Chemie) *(bei der Destillation von Erdöl) die niedrig siedenden Bestandteile abdestillieren.* **3.** (Golf) *den Ball beim Schlagen oberhalb des Zentrums treffen;* **Toppen:** Pl. von ↑Topp; **Toppnant** ['tɔpnant], die; -, -en [wohl niederl. toppenant, H. u.] (Seemannsspr.): *vom Spinnakerbaum über den Topp* (1) *geführte Leine, mit deren Hilfe der Spinnakerbaum in der Waagerechten gehalten wird;* **Toppsgast,** der; -[e]s, -en [zu ↑Topp] (Seemannsspr.): *²Gast, der das Toppsegel bedient.*
top-secret ['tɔpsi:krɪt] ⟨Adj.; o. Steig.; nur präd.⟩ [engl., aus: top (↑top) u. secret = geheim, ↑sekret]: *streng geheim:* die Sache ist t.; etw. als t. behandeln.
Topspin ['tɔpspɪn], der; -s, -s [engl. top spin, eigtl. = Kreiseldrall, aus: top = Kreisel u. spin = schnelle Drehung] (bes. Golf, Tennis, Tischtennis): **a)** *starke Drehung des Balles um seine horizontale Achse in Flugrichtung;* **b)** *Schlag, bei dem der Ball so angeschnitten od. überrissen wird, daß er einen Topspin* (a) *vollführt.*
Toque [tɔk], die; -, -s [frz. toque < span. toca]: **1.** (früher) *Barett mit steifem Kopf u. schmaler Krempe.* **2.** *enganliegende Kopfbedeckung für Damen ohne Krempe mit kunstvoll gefaltetem Kopf.*
¹Tor [to:ɐ̯], das; -[e]s, -e [mhd., ahd. tor]: **1. a)** *[große] Öffnung in einer Mauer, in einem Zaun o. ä., durch die ein Tor* (1 b) *verschlossen wird; breiter Eingang, breite Einfahrt:* die Stadtmauer hat zwei -e; aus dem T. treten; durch das T. fahren; vor verschlossenem T. stehen; **b)** *[ein- od. zweiflügelige] Vorrichtung aus Holz, Metall o. ä., die [in Angeln drehbar] ein Tor* (1 a) *verschließt:* ein schmiedeeisernes, hölzernes, schweres T.; die -e der Schleuse; das T. der Garage öffnet sich automatisch; das T. öffnen, schließen, aufstoßen; ans T. klopfen, pochen; Ü das T. zum Frieden öffnen; *** vor den -en ...** (geh.; *[in bezug auf ein Gebäude, eine Stadt] außerhalb; in unmittelbarer Nähe):* sie haben ein Haus vor den -en der Stadt; eine Menschenmenge wartete vor den -en des Gerichtsgebäudes; **c)** (meist in Verbindung mit Namen) *selbständiger Torbau mit Durchgang:* das Brandenburger T. **2.** (Eis)hockey, Fußball, Handball u. a.) **a)** *durch zwei Pfosten u. eine sie verbindende waagerechte Querstange markiertes Ziel, in das der Ball zu spielen ist:* das gegnerische T. berennen; das T. verfehlen; das T. hüten *(Torhüter sein);* das T. vorbeischießen; auf ein T. spielen (Jargon; *das Spiel so überlegen führen, daß der Gegner nicht dazu kommt, Angriffe zu starten);*

Ball ins T. tragen wollen (Jargon; *mit dem Torschuß zu lange zögern);* aufs, ins T. schießen; der Torwart läuft aus dem T.; der Ball landete im T.; wer steht im T. *(wer ist Torhüter)?;* übers T. köpfen, vors T. flanken; *** ins eigene T.** schießen (ugs.; *etw. tun, womit man sich selbst schadet);* **b)** *Treffer mit dem Ball in das Tor* (2 a): bisher sind zwei -e gefallen; ein T. schießen, erzielen, kassieren, verhindern; mit 2 : 1 -en siegen; T.! *(Ausruf bei einem gefallenen Tor).* **3.** (Ski) *durch zwei in den Schnee gesteckte Stangen markierter Durchgang, der bei Abfahrten passiert werden muß:* weit, eng gesteckte -e; -e abstecken, ausflaggen. **4.** (Geogr.) svw. ↑Felsen-, Gletschertor.
²Tor [-], der; -en, -en [mhd. tōre, eigtl. = der Verwirrte] (geh., veraltend): *jmd., der töricht, unklug handelt, weil er Menschen, Umstände nicht richtig einzuschätzen vermag; weltfremder Mensch:* ein gutmütiger, reiner, tumber T.
tor-, Tor- (¹Tor): ~**aus,** das; - (Ballspiele): *Raum hinter den Torlinien des Spielfeldes,* dazu: ~**auslinie,** die (Ballspiele): *Torlinie außerhalb des Tores* (2 a); ~**bau,** der ⟨Pl. -ten⟩ (Archit.): *selbständiges Gebäude od. Teil eines größeren Komplexes, der von einem Tor* (1 a) *durchbrochen ist;* ~**bogen,** der: *Bogen* (2) *eines Tores* (1 a); ~**chance,** die (Ballspiele): *Chance, ein Tor* (2 b) *zu erzielen;* ~**differenz,** die (Ballspiele): *Differenz zwischen der Zahl der eigenen Tore* (2 b) *u. denen des Gegners;* ~**ecke,** die (Ballspiele): svw. ↑Eck (2); ~**einfahrt,** die: *von einem Tor* (1 a) *gebildete Einfahrt* (2 a); ~**erfolg,** der (Ballspiele): *erzieltes Tor* (2 b): die Mannschaft kam endlich zum T.; ~**flügel,** der: *Flügel* (2 a) *eines Tores* (1 b); ~**frau,** die (Ballspiele): vgl. ~mann; ~**geld,** das (früher): *am Stadttor zu entrichtende Summe beim Passieren nach dem Schließen des Tores;* ~**gelegenheit,** die (Ballspiele): vgl. ~chance; ~**gitter,** das; ~**halle,** die (Archit.): *Halle in einem Torbau;* ~**höhe,** die; ~**hüter,** der: **1.** vgl. ~wache. **2.** (Ballspiele): svw. ~wart (1); ~**jäger,** der (Ballspiele Jargon): *Spieler, der viele Tore* (2 b) *erzielt hat;* ~**kreis,** der (Handball): svw. ↑~raumlinie; ~**latte,** die: *waagerechte obere Begrenzung des Tores* (2 a); ~**lauf,** der (Ski selten): svw. ↑Slalom; ~**linie,** die (Ballspiele): *zwischen den Pfosten des Tores* (2 a) *markierte Linie:* der Ball hatte die T. überschritten; der Torwart klebt an der T. (Jargon; *läuft nicht genügend heraus),* dazu: ~**linienaus,** das (Ballspiele): svw. ↑Toraus; ~**los** ⟨Adj.; o. Steig.⟩ (Ballspiele): *ohne Tor* (2 b): eine -e erste Halbzeit; ~**mann,** der ⟨Pl. -männer, auch -leute⟩: svw. ↑~wart (1); ~**möglichkeit,** die: vgl. ~gelegenheit; ~**pfeiler,** der; ~**pfosten,** der: *Pfosten des Tores* (2 a); ~**posten,** der: *Posten* (1 b), *der ein Tor* (1 a) *bewacht;* ~**raum,** der (Ballspiele): *abgegrenzter Raum vor dem Tor* (2 a); vgl. Fünfmeterraum, dazu: ~**raumlinie,** die (Handball): *den Torraum begrenzende halbkreisförmige Linie; Torkreis;* ~**schluß,** der ⟨o. Pl.⟩ (seltener): svw. ↑Toresschluß, dazu: ~**schlußpanik,** die ⟨Pl. selten⟩: *Angst, etw. Wichtiges, Entscheidendes mehr [rechtzeitig] tun zu können, etw. Entscheidendes zu versäumen:* nach fünf verbummelten Semestern bekam er T.; aus T. *(aus Furcht, keinen Partner mehr zu finden)* heiraten; ~**schuß,** der (Ballspiele): *Schuß aufs od. ins Tor* (2 a); ~**schütze,** der (Ballspiele): *Spieler, der ein Tor* (2 b) *geschossen hat;* ~**schützenkönig,** der (Jargon): *Spieler, der die meisten Tore geschossen hat;* vgl. Schützenkönig (2); ~**stange,** die: svw. ↑~pfosten; ~**steher,** der; svw. ~wart (1); ~**turm,** der: *Turm über einem Tor* (1 a); ~**verhältnis,** das: vgl. ~differenz; ~**wache,** die (früher): *Wache, die bes. ein Stadttor bewacht;* ~**wächter,** der: **1.** vgl. ~wache. **2.** (Ballspiele Jargon) svw. ↑~wart (1); ~**wart,** der: **1.** (Ballspiele) *Spieler, der im Tor* (2 a) *steht, um den Ball abzuwehren, einen Torschuß zu verhindern.* **2.** (früher) svw. ↑~wache; ~**wärter,** der (früher) svw. ↑~wache; ~**weg,** der: *Durchgang, Durchfahrt durch ein Tor* (1 a) *(meist an Häusern);* ~**zone,** die (Rugby): svw. ↑Malfeld.
Tordalk ['tɔrt|-], der; -[e]s, -en [in älter schwed. tord, 1. Bestandteil eigtl. = Schmutz, Kot]: *(zu den Alken gehörender) Seevogel mit schwarzer Oberseite, weißem Bauch u. schmalem, schwarzem Schnabel mit weißer Querbinde.*
tordieren [tɔr'di:rən] ⟨sw. V.; hat⟩ [frz. tordre, über das Vlat. zu lat. tortum, 2. Part. von: torquēre, ↑Tortur] (bes. Physik, Technik): *verdrehen* (1) *²verwinden.*
Toreador [torea'do:ɐ̯], der; -s u. -en, -e[n] [span. toreador, zu: torear = mit dem Stier kämpfen, zu: toro < lat. taurus = Stier]: *berittener Stierkämpfer;* **Torero** [to're:ro], der; -[s], -s [span. torero < lat. taurārius, zu: taurus, ↑Toreador]: *Stierkämpfer.*

Toresschluß in der Fügung **[kurz] vor T.** *(im letzten Augenblick)*: kurz vor T. waren sie angekommen.

Toreut [to'rɔyt], der; -en, -en [lat. toreutēs < griech. toreutēs, zu: toreúein = treiben (8 a)]: *Künstler, der Metalle ziseliert od. treibt* (8 a); **Toreutik** [...tɪk], die; - [lat. toreuticē < griech. toreutikē (téchnē)]: *Kunst der Bearbeitung von Metall durch Treiben* (8 a), *Ziselieren o. ä.*

Torf [tɔrf], der; -[e]s, (Arten:) -e [aus dem Niederd. < mniederd. torf, eigtl. = der Abgestochene, Losgelöste]: **1.** *(im Moor) durch Zersetzung von pflanzlichen Substanzen entstandener dunkelbrauner bis schwarzer Boden von faseriger Beschaffenheit, der getrocknet bes. als Brennstoff verwendet wird*: T. stechen *(in größeren Stücken vom Untergrund abheben)*; den T. trocknen, pressen; T. auf die Beete streuen; Erde mit T. vermischen. **2.** ⟨o. Pl.⟩ *aus Torf* (1) *bestehender Moorboden; Torfboden.*

torf-, Torf-: ~**artig** ⟨Adj.⟩; ~**ballen,** der: *Ballen von getrocknetem u. gepreßtem Torf* (1); ~**beere,** die: svw. ↑Moltebeere; ~**boden,** der: svw. ↑Torf (2); ~**brikett,** das; ~**erde,** die: *Torf* (1) *enthaltende Erde;* ~**feuer,** das: *mit Torfstücken gespeistes Feuer;* ~**feuerung,** die; ~**gewinnung,** die; ~**haltig** ⟨Adj.⟩; nicht adv.; ~**leiche,** die: svw. ↑**moor,** der: svw. ↑Moorleiche; ~**moor,** das: *Torfboden aufweisendes Moor;* ~**moos,** das: *bes. in Mooren vorkommendes, häufig rot od. braun gefärbtes Laubmoos;* ~**mull,** der: *getrockneter Torf* (1), *der (im Garten) zur Verbesserung des Bodens verwendet wird;* ~**stechen,** das; -s: *das Gewinnen von Torf* (1) *durch Abstechen,* dazu: ~**stecher,** der: *jmd., der Torf* (1) *sticht,* ~**stich,** der: **1.** svw. ↑~stechen. **2.** *Stelle, an der Torf gestochen wird;* ~**streu,** die: *Streu aus Torf* (1); ~**stück,** das: vgl. Sode (1 b).

torfig ['tɔrfɪç] ⟨Adj.; nicht adv.⟩: *aus Torf* (1) *bestehend; Torf* (1) *enthaltend:* -er Boden.

törggelen ['tœrgələn] ⟨sw. V.; hat⟩ [zu ↑¹Torkel] (südtirol.): *(im Spätherbst) den neuen Wein trinken;* ⟨Zus.:⟩ **Törggelefahrt, -partie,** die (landsch., bes. südtirol.): *Ausflugsfahrt zum Besuch von Lokalen, die neuen Wein ausschenken.*

Torheit, die; -, -en [mhd. tōrheit, zu ↑²Tor] (geh.): **1.** ⟨o. Pl.⟩ *mangelnde Klugheit; Dummheit* (1), *Unvernunft:* eine unglaubliche, schreckliche T.; das ist doch T., so zu handeln. **2.** *törichte, unvernünftige, unkluge Handlung:* eine große T. begehen; er hat im Leben viele -en begangen; seine T. einsehen; jmdn. vor einer T. bewahren.

Tori: Pl. von ↑Torus.

töricht ['tø:rɪçt] ⟨Adj.⟩ [mhd. tōreht, zu ↑²Tor] (abwertend): **a)** *unklug, unvernünftig:* ein -es Verhalten; es wäre sehr t., das zu tun; t. handeln; ⟨subst.:⟩ etwas sehr Törichtes tun; **b)** *dümmlich; einfältig:* ein -er Mensch; ein -es Gesicht machen; er ist zu t., das einzusehen; t. lächeln, fragen; **c)** *unsinnig; ohne Sinn; vergeblich:* eine -e Hoffnung; ihr. erscheint jmdm. t. und ohne Sinn; **d)** *(seltener) lächerlich; albern;* **törichterweise** ⟨Adv.⟩ (abwertend): er schwieg t.

Tories: Pl. von ↑Tory.

Törin ['tø:rɪn], die; -, -nen [mhd. tœrinne] (geh., veraltend): w. Form zu ↑²Tor.

¹Torkel ['tɔrkl], der; -s, - od. die; -, -n [mhd. torkel, ahd. torcula < mlat. torcula, lat. torculum, zu: torquēre, ↑Tortur] (landsch.): *Weinpresse, -kelter aus Holz;* **²Torkel** [-], der; -s, - [zu ↑torkeln] (landsch.): **1.** ⟨o. Pl.⟩ *Schwindel; Rausch.* **2.** *T. haben (unverdientes Glück haben).* **3. a)** *Halbverrückter;* **b)** *Tolpatsch; Träumer;* **torkel[e]lig** ['tɔrk(ə)lɪç] ⟨Adj.⟩ (landsch.): *schwindlig u. daher unsicher auf den Beinen;* **torkeln** ['tɔrkln] ⟨sw. V.; spätmhd. torkeln, zu mhd. torkel (↑¹Torkel), also eigtl. = sich wie eine Kelter (ungleichmäßig) bewegen⟩ (ugs.): **a)** *(bes. bei Trunkenheit od. auf Grund eines Schwächezustandes o. ä.) taumeln; schwankend gehen* ⟨ist/hat⟩: als er aufstand, torkelte er; **b)** *sich torkelnd* ⟨a⟩ *an einen bestimmten Ort, an eine bestimmte Stelle bewegen* ⟨ist⟩: auf die Straße, aus dem Haus, durch das Lokal t.; er torkelte hin und her.

Törl [tø:ɐl], das; -s, - (österr.): svw. ↑¹Tor (4).

Tormentill [tɔrmɛn'tɪl], der; -s [spätmhd. dormentil < mlat. tormentilla]: *als Strauch wachsendes, gelb blühendes Fingerkraut, das als Heilpflanze verwendet wird.*

Törn [tœrn], der; -s, -s [engl. turn < afrz. torn, to(u)r, ↑Tour] (Seemannsspr.): **1.** *Fahrt mit einem Segelboot; See-, Segeltörn.* **2.** *Zeitspanne, Turnus für eine bestimmte, abwechselnd ausgeführte Arbeit an Bord* (z. B. Wachtörn). **3.** *(nicht beabsichtigte) Schlinge in einer Leine.* **4.** svw. ↑Turn (2).

det aus: tronada = Donnerwetter, Gewitter, zu: tronar = donnern; 2: nach (1)]: **1.** *(in Nordamerika auftretender) heftiger Wirbelsturm.* **2.** (Segeln) *internationalen Wettkampfbedingungen entsprechendes, mit zwei Personen zu segelndes Doppelrumpfboot.*

törnen: ↑²turnen.

Tornister [tɔr'nɪstɐ], der; -s, - [umgebildet aus älter ostmd. Tanister < älter tschech. tanistr(a) = Ranzen]: **a)** *auf dem Rücken getragener größerer Ranzen der Soldaten:* den T. packen, auf den Rücken nehmen, schnallen; den T. ablegen; **b)** (landsch.) svw. ↑Schulranzen.

torpedieren [tɔrpe'di:rən] ⟨sw. V.; hat⟩: **1.** (Milit.) *(ein Schiff) mit Torpedos beschießen, versenken:* feindliche Schiffe t.; Wracks torpedierter Boote. **2.** (abwertend) *in gezielter Weise bekämpfen u. dadurch stören, verhindern:* Pläne, ein Vorhaben, die Entspannungsbemühungen t.; ⟨Abl.:⟩ **Torpedierung,** die; -, -en; **Torpedo** [tɔr'pe:do], der; -s, -s [nach lat. torpēdo = Zitterrochen (der seinen Gegner bei Berührung durch elektrische Schläge „lähmt"), eigtl. = Erstarrung, Lähmung, zu: torpēre = betäubt, erstarrt sein]: *zigarrenförmiges Geschoß (mit einer Sprengladung), das von Schiffen, bes. U-Booten, od. Flugzeugen gegen feindliche Schiffe abgeschossen wird u. sich mit eigenem Antrieb selbsttätig unter Wasser auf das Ziel zubewegt.*

Torpedo-: ~**boot,** das (früher): *kleines, schnelles, mit Torpedos ausgerüstetes Kriegsschiff,* dazu: ~**boot[s]zerstörer,** der (früher): ~**fisch,** der: svw. ↑Zitterrochen.

torpid [tɔr'pi:t] ⟨Adj.; o. Steig.⟩ [lat. torpidus, zu: torpēre, ↑Torpedo]: **1.** (Med., Zool.) *regungslos, starr, schlaff.* **2.** (Med.) **a)** *stumpf[sinnig], benommen;* **b)** *unbeeinflußbar* (z. B. vom Verlauf einer Krankheit); **Torpidität** [tɔrpidi'tε:t], die; -: **1.** (Med., Zool.) *Regungslosigkeit, Starre, Schlaffheit* (z. B. bei Vögeln infolge großer Kälte). **2.** (Med.) **a)** *Stumpfheit, Stumpfsinnigkeit, Benommenheit;* **b)** *Unbeeinflußbarkeit* (z. B. vom Verlauf einer Krankheit).

torquieren [tɔr'kvi:rən] ⟨sw. V.; hat⟩ [lat. torquēre, ↑Tortur]: **1.** (veraltet) *quälen, foltern.* **2.** (Technik) *drehen, krümmen.*

Torr, das; -, - [nach dem ital. Physiker E. Torricelli (1608–1647)] (Physik früher): *Einheit des Drucks (der 760. Teil einer physikalischen Atmosphäre).*

Torrente [tɔ'rɛnta], der; -, -n [ital. torrente, eigtl. = Wildbach, zu lat. torrēns (Gen.: torrentis) = strömend, reißend (Geogr.): *Wasserlauf mit breitem, oft tief eingeschnittenem Bett, der nur nach heftigen Niederschlägen Wasser führt.*

Torselett [tɔrzə'lɛt], das; -s, -s [zu ↑Torso, geb. nach ↑Korselett]: *(in der Art von Reizwäsche gearbeitetes) von Frauen getragenes, einem Unterhemd ähnliches Wäschestück [mit Strapsen].* **Torsi:** Pl. von ↑Torso.

Torsion [tɔr'zjo:n], die; -, -en [zu spätlat. torsum, Nebenf. des lat. 2. Part. tortum, ↑Tortur]: **1.** (Physik, Technik) *schraubenförmige Verdrehung langgestreckter elastischer Körper durch entgegengesetzt gerichtete Drehmomente; Verdrillung.* **2.** (Math.) *Verdrehung einer Raumkurve.*

Torsions- (Physik, Technik): ~**elastizität,** die: *der Torsion* (1) *entgegenwirkende Spannung in einem tordierten Körper;* ~**festigkeit,** die: *Widerstand eines Körpers gegen eine auf ihn einwirkende Torsion* (1); ~**kasten,** der: *die Torsionselastizität erhöhende Form des Rahmens bei Tennisschlägern aus Kunststoff;* ~**modul,** der: *Materialkonstante, die bei der Torsion* (1) *auftritt;* ~**waage,** die: *Vorrichtung zum Messen der aus der Torsion* (1) *eines elastischen Drahtes resultierenden Kraft.*

Torso ['tɔrzo], der; -s, -s od. ...si [ital. torso, eigtl. = Kohlstrunk; Fruchtkern < spätlat. tursus für lat. thyrsus < griech. thýrsos = Stengel, Strunk]: **1.** (Kunstwiss.) *Skulptur ohne Gliedmaßen, ohne Kopf; (unvollständige erhaltene od. gestaltete) Statue mit fehlenden Gliedmaßen [u. fehlendem Kopf]:* der T. eines Kriegers aus der römischen Antike; der Künstler hat mehrere Torsi geschaffen. **2.** *etw., was nur [noch] als Bruchstück, als unvollständiges Ganzes vorhanden ist:* der Roman blieb ein T.; die Verträge stellen nur noch einen T. dar.

Tort [tɔrt], der; -[e]s [frz. tort = Unrecht < spätlat. tortum, zu lat. tortus = gedreht, gewunden, adj. 2. Part. von: torquēre, ↑Tortur] (veraltend): *Kränkung, Verdruß:* jmdm. einen T. antun, zufügen; jmdm. etwas zum T. tun.

Törtchen ['tœrtçən], das; -s, - [Vkl. zu ↑Torte]: *kleines [rundes] Gebäckstück mit einer Füllung od. belegt mit Obst [das mit Guß* (3) *überzogen ist];* **Torte** ['tɔrta], die; -, -n [ital. torta < spätlat. tõrta = rundes Brot, Brotgebäck, H.

u.]: **1.** *feiner, meist aus mehreren Schichten bestehender, mit Creme o.ä. gefüllter od. mit Obst belegter u. in verschiedener Weise verzierter Kuchen von kreisrunder Form.* **2.** *(Jugendspr.) Mädchen:* So 'ne Rockerkluft ... sieht echt geil aus ... Da sind die -n scharf drauf (Degener, Heimsuchung 132); **Tortelett** [tɔrtəˈlɛt], das; -s, -s, **Tortelette** [...ˈlɛtə], die; -, -n [zu ↑Torte]: *mit Obst zu belegendes od. belegtes Törtchen aus Mürbeteig.*

Torten- (Torte 1): **~boden,** der: *in flacher, runder Form (mit erhöhtem Rand) gebackener Mürbe- od. Biskuitteig, der mit Obst belegt wird:* einen T. backen, belegen; **~guß,** der: *Guß (3), mit dem eine Torte überzogen wird;* **~heber,** der: svw. ↑~schaufel; **~platte,** die: *flache, runde Platte, auf die eine Torte gelegt wird;* **~schachtel,** die: *quadratische Pappschachtel, in die eine Torte transportiert werden kann;* **~schaufel,** die: *einer Kelle (3) ähnliches Küchengerät, das zum Abheben eines Tortenstücks von der Tortenplatte dient;* **~spitze,** die: svw. ↑Spitzenpapier; **~spritze,** die: *Spritze (1 a) zum Verzieren von Torten;* **~stück,** das.

Tortilla [tɔrˈtɪlja], die; -, -s [span. tortilla, Vkl. von: torta < spätlat. tŏrta, ↑Torte]: **1.** *(in Lateinamerika) aus Maismehl hergestellter flacher Fladenbrot.* **2.** *(in Spanien) Omelette mit verschiedenen Füllungen.*

Tortur [tɔrˈtuːɐ̯], die; -, -en [mlat. tortura = Folter < spätlat. tortūra = Krümmung, Verrenkung, zu lat. tortum, 2. Part. von: torquēre = (ver)drehen; martern]: **1.** *(früher) svw.* ↑Folter (1): die T. anwenden; jmdn. der T. unterwerfen. **2.** *Qual; Quälerei, Strapaze:* die Behandlung beim Zahnarzt war eine T. für ihn; der Weg wurde dem alten Mann zur T.

Torus [ˈtoːrʊs], der; -, Tori [lat. torus = Wulst]: **1.** *(Kunstwiss.) wulstartiger Teil an der Basis der antiken Säule.* **2.** *(Math.) ringförmige Fläche, die durch die Drehung eines Kreises um eine in seiner Ebene liegende, den Kreis aber nicht treffende Gerade entsteht; Kreiswulst.* **3.** *(Med.) Wulst* (z.B. der Haut od. Schleimhaut).

Tory [ˈtɔri, engl.: ˈtɔːrɪ], der; -s, -s u. Tories [ˈtɔːriːs, engl.: ˈtɔːrɪz; engl. Tory, zu ir. toraidhe = Verfolger, Räuber (Bez. für irische Geächtete des 16. u. 17. Jh.s)]: **a)** *(früher) Angehöriger einer englischen Partei, aus der im 19. Jh. die Konservative Partei hervorging;* **b)** *Vertreter der konservativen Politik in England;* **Torysmus** [tɔˈrɪsmʊs], der; - [engl. Toryism] *(früher): Richtung der von den Torys vertretenen konservativen Politik in England;* **torystisch** ⟨Adj.; o. Steig.⟩: *die Torys, den Torysmus betreffend.*

Tosbecken [ˈtoːs-], das; -s, - [zu ↑tosen] (Wasserbau): *Anlage unterhalb von Wehren od. Staumauern, in die das Wasser in der Weise herabstürzt, daß es keine Schäden am Untergrund o.ä. anrichten kann;* **Sturzbett;** **tosen** [ˈtoːzn̩] ⟨sw. V.⟩ [mhd. dōsen, ahd. dōsōn, eigtl. = schwellend rauschen]: **1. a)** *in heftiger, wilder Bewegung sein u. dabei ein brausendes, dröhnendes Geräusch hervorbringen* ⟨hat⟩: der Sturm, die Brandung, der Gießbach tost; ein tosender Sturm; Ü tosender Lärm, Beifall; ⟨subst.:⟩ das Tosen (der Lärm) der Stadt; **b)** *sich tosend* (1 a) *fortbewegen* ⟨ist⟩: ein Frühjahrssturm ist durch das Tal getost. **2.** *(veraltet) tollen, toben* ⟨hat⟩.

Tosische Schloß [ˈtoːzɪʃə -], das; -n Schlosses, -n Schlösser [nach dem österr.-ital. Schlosser Tosi] (österr.): *ein Sicherheitsschloß.*

tosto [ˈtɔsto] ⟨Adv.⟩ [ital.] (Musik): *hurtig, eilig.*

tot [toːt] ⟨Adj.; -er, -este (Steig. selten); nicht adv.⟩ [mhd., ahd. tōt]: **1.** ⟨o. Steig.⟩ **a)** *in einem Zustand, in dem die Lebensfunktionen erloschen sind; nicht mehr lebend, ohne Leben* (1): = Soldaten; ein -es Reh lag auf der Straße; sie hat ein -es Kind geboren; wenn du das tust, bist du ein -er Mann! (salopp; als übertreibende Drohung); er lag [wie] t. im Bett; er konnte nur noch t. geborgen werden; t. umfallen, zusammenbrechen; klinisch t. sein; die Täter sollen gefaßt werden, t. oder lebendig; R lieber t. als rot (abwertend; *es ist besser, tot zu sein, als in einer kommunistischen Gesellschaft zu leben*); umgekehrt: lieber rot als t.; Ü die Leitung [des Telefons] war auf einmal t.; * **mehr t. als lebendig** [sein] *(am Ende seiner Kräfte, völlig erschöpft, übel zugerichtet [sein]);* **halb t. vor Angst/Furcht/Schrecken** o.ä. **sein** (ugs.; *vor Angst/Furcht/Schrecken völlig gelähmt, nicht mehr [re]aktionsfähig sein);* **-er Mann** (Bergmannsspr.; *stillgelegter Schacht, der meist mit Abraum gefüllt ist);* **den -en Mann machen** (↑Mann 1); **b)** ⟨nur präd.⟩ *als Mensch, Lebewesen nicht mehr existierend; ver-, gestor-*

ben: nicht fassen können, daß jmd. t. ist; für t. gelten; den Vermißten für t. erklären [lassen]; die ganze Familie ist nun t.; Ü ihre Liebe war t.; für mich ist dieser Kerl t. *(ich beachte, kenne ihn nicht mehr);* * **ein -er Mann sein** (↑Mann 1); **t. und begraben** (ugs.; *längst in Vergessenheit geraten);* **c)** *abgestorben:* ein -er Baum, Ast; -es Laub, Gewebe; Ü eine -e *(nicht mehr gesprochene)* Sprache; **d)** ⟨nur attr.⟩ *sich als Körper nicht aus sich heraus entwickeln könnend; anorganisch:* -e Materie; die -e Natur; -es Gestein (1. Fels. 2. Bergbau; *Schichten ohne Kohle od. Erzgehalt).* **2. a)** *ohne [seine natürliche] Frische u. Lebendigkeit:* mit -en Augen ins Leere blicken; -e Augen haben (geh.; *erblindet sein);* ein -es Grau; als *Anzeichen, Spuren von Leben, Bewegung; leb-, bewegungslos:* t. und grau lag das Meer vor uns; das Dorf war ganz still, es lag da wie t.; die Gegend wirkt t., die Strecke ist seit langem t. *(stillgelegt);* morgens bin ich immer ganz t. (ugs.; *benommen, erschöpft u. ohne Energie);* Ü er war geistig t.; ein -er *(nicht direkt benutzbarer)* Raum; ein -er Winkel *(räumlicher Bereich, der nicht einsehbar od. nicht erreichbar ist);* **c)** ⟨o. Steig.⟩ *(für den Verkehr o.ä.) nicht nutzbar:* der -e Arm eines Flusses; den Salonwagen auf das -e Gleis schieben; Ü -es Kapital *(Kapitalanlage ohne Zinsen, Profit);* der -e Punkt (Mech.; *Stellung eines Mechanismus, bei der keine Kraft übertragen werden kann);* das -e Gewicht *(Eigengewicht;* vgl. Deadweight) eines Fahrzeugs; ein -es *(unentschiedenes)* Rennen; eine -e Last (svw. ↑Totlast); * **-er Punkt** (↑Punkt 3 a): **auf dem -en Gleis sein** (ugs.; *keinen Einfluß mehr haben);* **jmdn., etw. auf ein -es Gleis schieben** (↑Gleis a); **die Tote Hand** (jur.; *öffentlich-rechtliche Körperschaft o.ä., die ihr Eigentum nicht veräußern od. vererben kann).*

tot-, Tot-: **~arbeiten,** sich ⟨sw. V.; hat⟩ (ugs. emotional): *sehr schwer arbeiten;* **~ärgern,** sich ⟨sw. V.; hat⟩ (ugs. emotional): *sich sehr ärgern;* **~beißen** ⟨st. V.; hat⟩: *durch Beißen töten;* **~erklärte,** der u. die; -n, -n ⟨Dekl. ↑Abgeordnete⟩; **~fahren** ⟨st. V.; hat⟩: *durch An-, Überfahren töten:* er hat ihn totgefahren; **~fallen,** sich ⟨st. V.; hat⟩ (veraltend): *durch Fallen, Stürzen tödlich verunglücken;* **~geboren** ⟨Adj.; o. Steig.; nur attr.⟩: ein -es Mädchen; * **ein -es Kind sein** (ugs.; *von vornherein zum Scheitern verurteilt sein);* **~geborene** ⟨Pl.; Dekl. ↑Abgeordnete⟩ (Amtsspr., Statistik): *Totgeburten* (Ggs.: *Lebendgeborene);* **~geburt,** die (Ggs.: Lebendgeburt): **a)** *Geburt eines toten Kindes, Tieres:* sie hat eine T. gehabt; **b)** *totgeborenes Kind, Junges;* **~geglaubte,** der u. die; -n, -n ⟨Dekl. ↑Abgeordnete⟩; **~gehen** ⟨unr. V.; ist⟩ (bes. nordd.): *(von Tieren) verenden;* **~gesagte,** der u. die; -n, -n ⟨Dekl. ↑Abgeordnete⟩; **~gewicht,** das (Technik): Eigengewicht (2 a); vgl. Deadweight; **~hetzen** ⟨sw. V.; hat⟩: **1.** *[bei einer Hetzjagd] zu Tode hetzen* (1 a). **2.** ⟨t. + sich⟩ (ugs. emotional) svw. ↑abhetzen (2); **~holz,** das (Schiffbau): *Teil des unter Wasser liegenden Schiffskörpers, der nicht als Laderaum o.ä. genutzt werden kann;* **~kriegen** ⟨sw. V.; hat⟩ (ugs.): *es fertigbringen, daß jmd., etw. vernichtet wird, zugrunde geht:* * **nicht totzukriegen sein** (scherzh.; 1. *soviel Energie, Elan haben, daß man auch bei großer Anstrengung nicht aufgibt, ermüdet o.ä.* 2. *nicht strapazierfähig, für viele Jahre haltbar sein);* **~lachen,** sich ⟨sw. V.; hat⟩ (ugs. emotional): *sehr lachen [müssen]:* über den Witz haben wir uns [fast, halb] totgelacht; * **zum Totlachen sein** *(sehr komisch, lustig, drollig sein);* **~lage,** die (Technik): *Stellung eines Mechanismus, der durch Richtungswechsel ganz kurz in Ruhestellung ist, die Geschwindigkeit Null hat;* **~last,** die (Technik): Eigengewicht (2 a) von Geräten, die Lasten aufnehmen u. transportieren; vgl. ~gewicht; **~laufen,** sich ⟨sw. V.; hat⟩ (ugs.): *(im Laufe der Zeit) an Wirkung, Kraft o.ä. verlieren u. schließlich aufhören:* die Verhandlungen liefen sich tot; die Popmusik läuft sich eines Tages t.; **~machen** ⟨sw. V.; hat⟩ (ugs.): 1. *ein Lebewesen tot ist, nicht mehr länger lebt:* warum hast du den schönen Schmetterling totgemacht?; Ü die Demokratie, die Konkurrenz t. **2.** ⟨t. + sich⟩ (emotional) *seine Gesundheit, Nerven ruinieren:* sich für jmdn., etw. t.; **~malochen,** sich ⟨sw. V.; hat⟩ (salopp emotional): ~arbeiten; **~mannbremse,** die, **~mannknopf,** der, **~mannkurbel,** die [nach der bes. auf Lokomotiven üblichen Sicherheitsvorrichtung, die der Fahrzeugführer in bestimmten Abständen betätigen muß u. deren Nichtbetätigen (z.B. beim plötzlich eintretenden Tod des Fahrzeugführers) zu einer Zwangsbremsung führt] (Technik):

Bremsvorrichtung, bes. bei Fahrzeugen mit Deichsel od. Fahrerstand, die selbsttätig bremst, sobald die Deichsel losgelassen od. der Fahrerstand verlassen wird; ~**punkt,** der (Technik): vgl. ~lage; ~**reden** ⟨sw. V.; hat⟩ (ugs. emotional): *ununterbrochen auf jmdn. einreden;* ~**reife,** die (Landw.): *bestimmter Reifegrad von Getreide, der Verluste durch Ausfallen der Körner u. durch Bruch der Ähren bewirkt;* ~**sagen** ⟨sw. V.; hat⟩: *von jmdm. fälschlicherweise behaupten, daß er tot ist;* ~**saufen,** sich ⟨st. V.; hat⟩ (salopp emotional): vgl. ~trinken; ~**schämen,** sich ⟨sw. V.; hat⟩ (ugs. emotional): *sich sehr schämen;* ~**schießen** ⟨st. V.; hat⟩ (ugs. emotional): vgl. ~machen: *die Tiere t.; sich gegenseitig t.;* ~**schlag,** der (Jur.): *das Töten, Tötung eines Menschen, für die das Gericht im Ggs. zum Mord* (1) *keine niedrigen Beweggründe geltend macht:* T. im Affekt; ~**schlagen** ⟨st. V.; hat⟩ (oft emotional): *durch einen Schlag, durch Schläge töten:* eine Ratte mit einem Stock t.; jmdn. im Rausch t.; schlagt ihn t.!; R dafür lasse ich mich [auf der Stelle] t. (ugs.; *das ist ganz sicher, ganz gewiß, ganz bestimmt so*); du kannst mich t./und wenn du mich totschlägst (ugs.; *du kannst machen, was du willst, es hilft alles nichts*), ich weiß nichts davon; sich lieber/eher t. lassen, als daß man etw. tut (ugs.; *etw. mit Sicherheit, ganz bestimmt nicht tun*); Ü (ugs.:) die Zeit, den Tag t. *(sich langweilen u. versuchen, mit irgendeiner Beschäftigung die Zeit, den Tag vergehen zu lassen);* sein Gewissen t. *(betäuben);* das knallige Rot schlägt die anderen Farben tot *(läßt sie nicht zur Geltung kommen);* ~**schläger,** der: **1.** (abwertend) *jmd., Verbrecher, der einen Totschlag, Totschläge begangen hat.* **2.** *als Waffe verwendete, mit Stoff, Leder o. ä. überzogene stählerne Spirale od. Stock, der mit einer Bleikugel versehen ist;* ~**schweigen** ⟨st. V.; hat⟩: *so lange über jmdn., etw. schweigen, bis er, es in Vergessenheit geraten ist; dafür sorgen, daß jmd., etw. in der Öffentlichkeit nicht genannt, bekannt wird:* einen Fehler totzuschweigen suchen; ~**schweigetaktik,** die; ~**spritzen,** sich ⟨sw. V.; hat⟩ (Jargon): *durch das Spritzen von Rauschgift zu Tode kommen;* ~**stechen** ⟨st. V.; hat⟩ (ugs.): *durch einen Stich, durch Stiche töten;* ~**stellen,** sich ⟨sw. V.; hat⟩: *durch regungsloses Verhalten vorgeben, tot zu sein:* der Käfer stellt sich tot, dazu: ~**stellreflex,** der: *(von Tieren) das reflektorische Erstarren bei Gefahr;* ~**stürzen,** sich: vgl. ~fallen; ~**trampeln** ⟨sw. V.; hat⟩ (ugs.): vgl. ~treten; ~**treten** ⟨st. V.; hat⟩: *durch [Darauf]treten töten;* ~**trinken,** sich ⟨st. V.; hat⟩ (ugs. emotional): *sich durch ständigen übermäßigen Alkoholkonsum zugrunde richten;* ~**weinen,** sich ⟨sw. V.; hat⟩ (ugs. emotional): vgl. ~lachen; ~**zeit,** die (Technik, Kybernetik): *Zeitspanne zwischen dem Einstellen einer Anlage, Maschine o. ä. u. der dadurch bewirkten Änderung.*

total [to'ta:l] ⟨Adj.; o. Steig.; präd. selten⟩ [frz. total < mlat. totalis = gänzlich, zu lat. tōtus = ganz]: **1. a)** ⟨meist attr.⟩ *so [beschaffen], daß es in einem bestimmten Bereich, Gebiet, Zustand o. ä. ohne Ausnahme alles umfaßt; in vollem Umfang; vollständig:* ein -er Mißerfolg; eine -e Neuordnung; der -e Terror, Krieg; eine -e Mondfinsternis; bis zur -en Erschöpfung; das ist ja -er Wahnsinn; -es *(den Zuschauer in das dramatische Geschehen auf der Bühne einbeziehendes)* Theater; **b)** ⟨adv.⟩ (ugs. intensivierend) *völlig, ganz u. gar, durch u. durch:* t. frustriert, übermüdet, pleite, betrunken, verrückt sein; er machte alles t. vergessen; jmdn. t. vergessen. **2.** (bildungsspr. selten) svw. ↑totalitär: ein -e Staat; **Total** [-], das; -s, -e [frz. total] (schweiz. Bankw.): *Gesamtheit; Gesamtsumme.*

total-, Total- (total 1): ~**analyse,** die (Wirtsch.): *Analyse, die bei der Untersuchung wirtschaftlicher Zusammenhänge alle Größen u. bes. die gegenseitige Abhängigkeit aller Größen berücksichtigt;* ~**ansicht,** die: svw. ↑Gesamtansicht; ~**anspruch,** der; ~**ausfall,** der: der T. eines Senders; ~**ausverkauf,** der; ~**eindruck,** der: svw. ↑Gesamteindruck; ~**erhebung,** die (Statistik): svw. ↑Gesamterhebung; ~**mobilmachung,** die; ~**reflexion,** die (Physik): *vollständige Reflexion von [Licht]wellen;* ~**schaden,** der: *(bes. von Kraftfahrzeugen) Schaden, der so groß ist, daß eine Reparatur nicht mehr möglich ist:* an beiden Fahrzeugen entstand T.; mein VW hat T.; ~**verlust,** der; **Totale** [to'ta:lə], die; -, -n (Film, Fot.): **a)** *Kameraeinstellung, die das Ganze einer Szene, eines Ortes erfaßt:* von der Großaufnahme in die T. gehen, fahren, überleiten, wechseln; **b)** *Gesamtansicht:* die T. der Hochhäuser; etw. in der T. zeigen; **Totalisator** [totali'za:tɔr, auch: ...to:r], der; -s, -en [...za'to:rən]; 1: latinis. aus frz. totalisateur, zu:

totaliser = alles addieren]: **1.** *staatliche Einrichtung zum Abschluß von Wetten auf Rennpferde;* Kurzwort: ↑Toto. **2.** (Met.) *Sammelgefäß für Niederschläge;* **totalisieren** [...'zi:rən] ⟨sw. V.; hat⟩ [zu ↑total]: **1.** (Bankw. veraltet) *zusammenzählen.* **2.** (bildungsspr. selten) *unter einem Gesamtaspekt betrachten, zusammenfassen:* Gegensätze, Probleme t.; ⟨Abl.:⟩ **Totalisierung,** die; -, -en; **totalitär** [...'tɛ:ɐ] ⟨Adj.⟩ [geb. mit französierender Endung]: **a)** (Politik abwertend) *mit diktatorischen Methoden jegliche Demokratie unterdrückend, das gesamte politische, gesellschaftliche, kulturelle Leben [nach dem Führerprinzip] total unterwerfend, es mit Gewalt reglementierend:* ein -er Staat, -es Regime; **b)** (bildungsspr. selten) *die Gesamtheit umfassend;* **Totalitarismus** [...ta'rısmʊs], der; - (Politik abwertend): *totalitäres System; totalitäre Machtausübung;* **totalitaristisch** ⟨Adj.⟩ (bildungsspr., Politik): *einen Totalitarismus* (a) *erhebend; totalitär:* eine -e Bewegung; **Totalität** [...'tɛ:t], die; - [frz. totalité]: **1. a)** (Philos.) *universeller Zusammenhang, Gesamtheit aller Dinge u. Erscheinungen in Natur u. Gesellschaft;* **b)** (bildungsspr.) *Ganzheit; Gesamtheit* (1); *Vollständigkeit.* **2.** (bildungsspr.) *totale Machtausübung; totaler Machtanspruch:* die T. des Staates, der Partei angreifen; ⟨Zus.:⟩ **Totalitätsanspruch,** der (bildungsspr.): **a)** *totaler Herrschafts-, Machtanspruch;* **b)** *Anspruch auf Totalität* (1 b); **Totalitätszone,** die (Astron., Geogr.): *Zone, in der gerade totale Sonnenfinsternis herrscht;* **totaliter** [to'ta:litɐ] ⟨Adv.⟩ [mlat. totaliter] (bildungsspr.): *ganz u. gar.*

Tote ['to:tə], der u. die; -n, -n ⟨Dekl. ↑Abgeordnete⟩: *jmd., der tot, gestorben ist:* die T. wird begraben; den Unfall gab es zwei T. *(Todesopfer);* sie gedachten der -n, trauerten um die -n; eine um -r (ugs.; *fest [und lange]*) schlafen; das ist ja ein Lärm, um T. aufzuwecken *(das ist ein wüster Lärm);* na, bist du von den -n auferstanden? (ugs. scherzh.; *bist du wieder zurück, wieder da?*); R ein -n soll man ruhen lassen *(nichts Nachteiliges über sie sagen).*

Totem ['to:tɛm], das; -s, -s [engl. totem < Algonkin (Indianerspr. des nordöstl. Nordamerika) ot-oteman] (Völkerk.): *bei Naturvölkern ein Wesen od. Ding (Tier, Pflanze, Naturerscheinung), das als Ahne od. Verwandter eines Menschen, einer sozialen Gruppe u. bes. eines Klans u gilt, verehrt, geheiligt wird u. nicht getötet od. verletzt werden darf [u. in bildlicher Form o. ä. als Zeichen des Klans gilt].*

Totem- (Völkerk.): ~**figur,** die; ~**glaube,** der; ~**pfahl,** der: *bei den Indianern Nordwestamerikas ein hoher geschnitzter u. bemalter Pfahl mit Darstellungen des Totemtiers u. einer menschlichen Ahnenreihe;* ~**tier,** das.

Totemismus [tote'mısmʊs], der; - (Völkerk.): *Glaube an die übernatürliche Kraft eines Totems u. seine Verehrung;* **totemistisch** ⟨Adj. o. Steig.⟩ (Völkerk.): *den Totemismus betreffend, zu ihm gehörend, auf ihm beruhend.*

töten ['tø:tn] ⟨sw. V.; hat⟩ [mhd. tœten, ahd. tōden, zu ↑tot, also eigtl. = tot machen]: **1. a)** *den Tod von jmdm., etw. herbeiführen, verursachen, verschulden:* einen kranken Hund t. lassen; jmdn. vorsätzlich, heimtückisch, durch Genickschuß, mit Gift t.; bei dem Unfall wurden drei Menschen getötet; ⟨auch ohne Akk.-Obj.:⟩ (bibl.:) du sollst nicht t.; ⟨subst.:⟩ das Töten von Singvögeln ist verboten; **b)** ⟨t. + sich⟩ *Sebstmord begehen.* **2.** (ugs.) *bewirken, daß etw. zerstört, vernichtet wird:* Bakterien t.; den Nerv eines Zahns t.; die Kippe t. *(ausdrücken),* die Glut [der Zigarette] t. *(zum Verlöschen bringen);* Ü Gefühle t.; der Alltag tötete ihre Liebe; die Langeweile tötete sie fast; die Zeit t. *(totschlagen);* ein paar Flaschen Bier t. *(leer trinken);* * jmdm. den [letzten] Nerv t. (↑Nerv 1).

toten-, Toten- (veraltet): ~**acker,** der (veraltet): *Friedhof;* ~**ähnlich** ⟨Adj.; o. Steig.; nicht adv.⟩: in einem -en Schlaf fallen; ~**amt,** das (kath. Kirche): svw. ↑~messe; ~**bahre,** die: *Gestell, auf das der Sarg während der Trauerfeier steht;* ~**baum,** der: **1.** *Baumsarg mit mythologischen Schnitzereien aus der Zeit der Merowinger.* **2.** (schweiz. veraltet) *Sarg;* ~**beschauer,** der: ↑Leichenbeschauer; ~**beschwörung,** die: *Beschwörung von [Geistern der] Toten;* ~**bestattung,** die; ~**bett,** das: *Sterbebett:* am T. des Vaters; jmdm. auf dem T. *(im Sterben)* ein Versprechen abnehmen; ~**blaß,** todblaß ⟨Adj.; o. Steig.; nicht adv.⟩: svw. ↑totenblaß; **Totenblässe,** die: svw. ↑Leichenblässe; ~**bleich,** todbleich ⟨Adj.; o. Steig.; nicht adv.⟩: svw. ↑~blaß; ~**blume,** die ⟨meist Pl.⟩ (landsch.): *auf Gräbern häufig gepflanzte Blume (z. B. Aster);* ~**brett,** das (bes. bayr.): *mit Inschriften u. Malereien verziertes Brett, auf dem die Leiche vor dem Begräbnis*

gelegen hat u. *das zum Gedächtnis des Verstorbenen am Grab od. am Ort des Todes aufgestellt wird:* *aufs T. kommen *(sterben)*; ~buch, das (Völkerk.): a) *mit Sprüchen beschriftete od. bemalte Papyrusrolle, die im alten Ägypten einem Verstorbenen mit ins Grab gegeben wurde;* b) *Text, den ein* ²Lama *einem Sterbenden ins Ohr flüstert;* ~ehrung, die: vgl. ~feier; ~fahl ⟨Adj.; o. Steig.; nicht adv.⟩: vgl. ~blaß; ~feier, die: *Feier zum ehrenden Gedenken eines, von Toten;* ~fest, das: a) (Rel.) *in den verschiedensten Riten begangenes Fest zu Ehren der Toten;* b) (ev. Kirche) svw. ↑Ewigkeitssonntag; c) (kath. Kirche) svw. ↑Allerseelen; ~flaute, die (Seemannsspr.): *völlige Windstille;* ~fleck, der ⟨meist Pl.⟩ (Med.): *nach dem Tod eintretende Verfärbung der Haut; Leichenfleck;* ~frau, die: svw. ↑Leichenfrau; ~geläut, das; ~geleit, das; ~gericht, das (Rel.): a) *[göttliches] Gericht im Jenseits über einen Verstorbenen;* b) *[göttliches] Gericht am Weltende;* ~gespräch, das ⟨meist Pl.⟩ (Literaturw.): *[satirische] Dichtung vor allem in der Antike u. der frühen Aufklärung, durch die in Form von Gesprächen im Totenreich Zeitkritik geübt wird;* ~glocke, die: *Glocke, die bei der Bestattung eines Toten läutet;* ~gräber, der: **1.** *Aaskäfer, der seine Eier in Gruben ablegt u. in diese kleine Tierkadaver zieht, die von den ausgeschlüpften Larven ausgefressen werden.* **2.** *jmd., der [auf einem Friedhof] Gräber aushebt;* Ü die T. der Demokratie; ~halle, die: svw. ↑Leichenhalle; ~hand, die; ~hemd, das: svw. ↑Sterbehemd; ~käfer, der: *schwarzer Käfer, der sich von faulenden organischen Stoffen ernährt u. bei Störung ein übelriechendes Sekret absondert;* ~kammer, die: svw. ↑Leichenkammer; ~klage, die: a) *Klage um einen Toten;* b) (Literaturw.) *Gedicht, das Schmerz u. Trauer um einen Toten ausdrückt;* ~kopf, der: **1.** *Schädel (1) eines Toten:* einen T. ausgraben. **2.** *Zeichen in Form eines stilisierten Totenkopfes (1):* ein Schild, Etikett mit einem T. (Hinweis, daß etw. lebensgefährlich [giftig] ist); sie hißten die Flagge mit dem T. **3.** svw. ↑~kopfschwärmer, dazu: ~kopfäffchen, das: *in Mittel- u. Südamerika vorkommender kleiner Kapuzineraffe mit auffallend weißem Gesicht,* ~kopfschwärmer, der: *großer Schmetterling mit einer einem Totenkopf ähnlichen Zeichnung auf dem Rücken;* ~kult, der (Völkerk.): *kultische Verehrung von Verstorbenen;* ~lade, die: **1.** (Med.) *durch Neubildung von Knochen entstehende Hülle, die bei chronischer Knochenmarkentzündung den abgestorbenen Knochen aufnimmt.* **2.** (veraltet, noch landsch.) *Sarg;* ~lager, das: vgl. ~bett; ~mahl, das (geh.): ¹*Mahl (2) der Trauergäste zu Ehren eines Verstorbenen; Leichenmahl;* ~maske, die: *Abguß aus Gips, Wachs o. ä. vom Gesicht eines Verstorbenen;* ~messe, die (kath. Kirche): a) *unmittelbar bei der Beisetzung gehaltene* ¹*Messe (1) für einen Verstorbenen; Toten-, Sterbeamt; Requiem (1), Exequien;* b) ¹*Messe (1) für Verstorbene;* ~opfer, das (Völkerk.): *Opfer, das einem Verstorbenen dargebracht wird;* ~reich, das (Myth.): *in der Vorstellung alter Kulturvölker existierender Ort, in den die Verstorbenen eingehen;* vgl. Hades, Erebos; ~schädel, der: vgl. ~kopf (1); ~schau, die: svw. ↑Leichenschau; ~schein, der: *ärztliche Bescheinigung, durch die der Tod von jmdm. offiziell bestätigt u. die Todesursache angegeben wird:* den T. ausstellen; ~schrein, der (geh., veraltet): *Sarg;* ~sonntag, der (ev. Kirche): svw. ↑Ewigkeitssonntag; ~stadt, die (Völkerk.): svw. ↑Nekropole; ~starre, die: *Erstarrung der Muskulatur, die einige Stunden nach dem Tod von jmdm. einsetzt; Leichenstarre; Rigor mortis;* ~still ⟨Adj.; o. Steig.; nicht adv.⟩ *(emotional verstärkend): [in beklemmender Weise] so still, daß überhaupt kein Geräusch zu hören ist;* dazu: ~stille, die: *tiefe [beklemmende] Stille;* ~tanz, der: a) (bild. Kunst) *[spätmittelalterliche] allegorische Darstellung eines Reigens, den der Tod mit Menschen jeden Alters u. Standes tanzt; Danse macabre;* b) (Musik) *meist mehrteilige Komposition, die in Anlehnung an den Totentanz (a) Dialog u. Tanz des Todes mit den Menschen ausdrückt;* ~tempel, der (Völkerk.): *Tempel, der dem Totenkult geweiht ist;* ~trompete, die: *schiefergrauer, in feuchtem Zustand schwarzer Pilz in Form einer Trompete od. eines Trichters;* ~tuch, das ⟨Pl. ...tücher⟩: svw. ↑Leichentuch; ~uhr, die: *Klopfkäfer, dessen Klopfen im Volksmund als Zeichen für einen bevorstehenden Todesfall gedeutet wird;* ~verehrung, die (Völkerk.): vgl. ~kult; *Manismus;* ~vogel, der: svw. ↑Leicheneule; ~wache, die: *Wache am Bett od. Sarg eines Verstorbenen bis zu seiner Beerdigung; Leichenwache:* die T. halten; ~wäscherin, die: svw. ↑Leichenfrau.

⟨Adj.; o. Steig.; nicht adv.⟩: svw. ↑leichenhaft; Töter, der; -s, -: *jmd., der getötet hat.*

Toto ['to:to:], das, auch: der; -s, -s [geb. unter lautlicher Anlehnung an ↑Lotto]: a) Kurzwort für: Totalisator (1); b) kurz für ↑Sport-, Fußballtoto: im T. tippen.

Toto- (vgl. Lotto-): ~annahmestelle, die; ~block, der ⟨Pl. -s u. -blöcke⟩; ~ergebnis, das; ~gewinn, der ⟨meist Pl.⟩; ~schein, der; ~spiel, das; ~zettel, der.

Tötung, die; -, -en ⟨Pl. ungebr.⟩: *das Töten (1 a, 2).*

Tötungs- (jur.): ~absicht, die; ~delikt, das; ~versuch, der.

Touch [tatʃ], der; -s, -s [engl. touch, zu: to touch = berühren < afrz. touchier, ↑touchieren] (ugs.): *etw., was jmdm., einer Sache als leicht angedeutete Eigenschaft ein besonderes Fluidum gibt;* touchieren [tu'ʃi:rən] ⟨sw. V.; hat⟩ [frz. toucher = berühren, befühlen < afrz. touchier, urspr. lautm.]: **1.** a) (bildungsspr. veraltend) *berühren:* bei einem Ausweichmanöver eine Felswand t.; b) *(vom Pferd beim Springreiten) ein Hindernis berühren, ohne es abzuwerfen;* c) (Fechten) *den Gegner mit der Klinge berühren;* d) (Billard) *die Billardkugel mit der Hand od. der Queue [vorzeitig] berühren.* **2.** (Med.) *mit dem Finger [durch Betasten] untersuchen.* **3.** (Med.) *mit den Ätzstift abätzen.*

Toupet [tu'pe:], das; -s, -s [frz. toupet, zu afrz. to(u)p = Haarbüschel, aus dem Germ.]: **1.** (früher) *Haartracht, bei der das Haar über der Stirn toupiert war.* **2.** *Haarteil, das als Ersatz für teilweise fehlendes eigenes Haar getragen wird;* toupieren [tu'pi:rən] ⟨sw. V.; hat⟩ [zu ↑Toupet]: *das Haar strähnenweise in Richtung des Haaransatzes in schnellen u. kurzen Bewegungen kämmen, um es fülliger erscheinen zu lassen;* ⟨Abl.:⟩ Toupierung, die; -, -en (selten).

Tour [tu:ɐ̯], die; -, -en [frz. tour = eigtl. Drehen; Drehung < afrz. tor(n) < lat. tornus, ↑Turnus]: **1.** *Ausflug (1), Fahrt, Exkursion o. ä.:* eine schöne T. in die Berge, nach Rom machen; sie unternahmen eine T. durch Europa; die Klasse ist auf einer T.; * auf T. sein/gehen (ugs.; *unterwegs sein, etw. unternehmen o. ä.*): mit dem Fahrrad auf T. sein; ich gehe heute abend noch auf T. **2.** *bestimmte Strecke:* er macht, fährt heute die T. Frankfurt–Mannheim; er mußte die ganze T. zurück laufen; eine T. mit dem Bus fahren. **3.** ⟨Pl. selten⟩ a) (ugs., oft abwertend) *Art u. Weise, mit Tricks, Täuschungsmanövern o. ä. etw. zu erreichen:* immer dieselbe T.!; die T. zieht bei mir nicht!; eine neue T. ausprobieren; etw. auf die sanfte, naive, gemütliche T. machen; nun wird er es mit einer anderen T. versuchen; * auf die dumme o. ä. T. reisen/reiten *(etw. auf scheinbar naive, dummdreiste o. ä. Weise zu erreichen suchen);* seine T. kriegen, haben *(einen Anfall von schlechter Laune haben; sich seltsam benehmen);* b) (ugs.) *Vorhaben, Unternehmen [das nicht ganz korrekt, rechtmäßig ist]:* die T. ist schiefgegangen; jmdm. die T. vermasseln; für dich ist die T. gelaufen; für dich ist die T. gelaufen *(du hast Pech gehabt).* **4.** ⟨meist Pl.⟩ (Technik) *Umdrehung, Umlauf eines rotierenden Körpers, bes. einer Welle:* der Motor läuft auf vollen, höchsten -en; die Maschine kann schnell auf -en; der Drehzahlbereich liegt zwischen 5 500 und 7 500 -en; eine Schallplatte mit 45 -en; * in einer T. (ugs.; *ohne Unterbrechung):* er erzählte in einer T. von seinen Frauengeschichten; das mit den neuen Mietern gibt es in einer T. Ärger; jmdn. auf -en bringen (ugs.: 1. *erregen; in Schwung, Stimmung bringen.* 2. *jmdn. wütend machen);* auf -en kommen (ugs.: 1. *in Erregung, Stimmung, Schwung geraten:* morgens kommt sie nicht so recht auf -en. 2. *wütend werden);* auf -en sein (ugs.; *temperamentvoll, in guter Verfassung sein);* auf vollen/höchsten -en laufen (ugs.; *äußerst intensiv betrieben werden):* die Produktion lief auf vollen -en; die Säuberungsaktion lief auf höchsten -en. **5.** *in sich geschlossener Abschnitt einer Bewegung:* bei der dritten T. der Quadrille brach die Musik plötzlich ab; nach den vielen -en (Runden) am Karussell wurde ihm schlecht; zwei -en links, zwei -en (Reihen) rechts stricken, häkeln. **6.** (Reiten, bes. österr.) *einzelne Lektion* (1 d) *im Dressurreiten;* Tour d'horizon [turdɔri'zõ], die, auch: der; --, --s - [tur -; frz. tour d'horizon] (bildungsspr.): *informativer Überblick (über zur Diskussion stehende Themen);* touren ['tu:rən] ⟨sw. V.; hat⟩: **1.** (Jargon) *auf Tournee gehen, sein.* **2.** (ugs.) *auf Tour (1) gehen, sein.*

Touren-: ~boot, das: vgl. ~rad; ~rad, das: *stabileres Fahrrad für längere Touren;* ~schreiber, der (Technik): svw. ↑Gyrometer; ~ski, der: *breiterer Ski für Skitouren;* ~wagen, der (Motorsport): *(in beschränkter Serie hergestellter) Wagen*

für Rallyes; ~**zahl,** die (Technik): *Drehzahl,* dazu: ~**zähler,** der (Technik): *Drehzahlmesser.*

Tourismus [tuˈrɪsmʊs], der; - [engl. tourism, zu: tour = Ausflug < frz. tour, ↑Tour]: *das Reisen, der Reiseverkehr [in organisierter Form] zum Kennenlernen fremder Orte u. Länder u. zur Erholung;* **Tourist** [...ˈrɪst], der; -en, -en [engl. tourist]: **1.** *[Urlaubs]reisender; jmd., der reist, um fremde Orte u. Länder kennenzulernen.* **2.** (veraltet) *Ausflügler, Wanderer, Bergsteiger.*

Touristen-: ~**führer,** der; ~**führung,** die; ~**hotel,** das: *auf Touristen eingestelltes [einfacheres] Hotel;* ~**klasse,** die: *billigere Klasse* (7 a) *für Touristen mit entsprechend geringerem Komfort;* ~**reise,** die; ~**rummel,** der (abwertend); ~**seelsorge,** die; ~**verkehr,** der; ~**zentrum,** das.

Touristik [tuˈrɪstɪk], die; -: *organisierter Reise-, Fremdenverkehr; alles, was mit dem Tourismus zusammenhängt;* **touristisch** ⟨Adj.; o. Steig.⟩: *auf der Touristik, dem Tourismus beruhend, von ihm ausgehend, ihn betreffend.*

Tournaiteppich [turˈne-], der; -s, -e [nach der Stadt Tournai (Belgien)]: *auf der Jacquardmaschine hergestellter Teppich.*

Tourné [tʊrˈneː], das; -s, -s [zu frz. tourné, 2. Part. von tourner, ↑Tournee] (Kartenspiel): *aufgedecktes Kartenblatt, dessen Farbe als Trumpffarbe gilt;* **Tournedos** [tʊrnaˈdoː], das; - [...oː(s)], - [...oːs; frz. tournedos, zu: tourner (↑Tournee) u. dos = Rücken] (Kochk.): *wie ein Steak zubereitete runde Lendenschnitte von der Filetspitze des Rinds;* **Tournee** [tʊrˈneː], die; -, -s u. -n [...eːən; frz. tournée, subst. 2. w. Part. von: tourner = (um)drehen, (sich) wenden, rund formen < lat. tornāre, ↑'turnen]: *Gastspielreise von Künstlern, Artisten o. ä.:* eine T. starten, machen; auf T. sein, gehen; **tournieren** [tʊrˈniːrən] ⟨sw. V.; hat⟩ [frz. tourner, ↑Tournee]: **1.** (Kochk.) *in der gewünschten Form ausstechen* (z. B. Butter). **2.** (Kartenspiel) *die Spielkarten aufdecken;* **Tournüre:** ↑Turnüre.

tour-retour [tuːg̱reˈtuːg̱; aus frz. tour (↑Tour) u. ↑retour] (österr. veraltend): *hin und zurück (bei der Bahn o. ä.):* die Fahrt kostet t.-r. 120 Schilling.

Towarischtsch [toˈvaːrɪʃtʃ], der; -[s], -s, auch: -i [russ. towarischtsch]: *russische Bez. für Genosse.*

Tower [ˈtaʊɐ], der; -[s], - [engl. (control) tower < (a)frz. tour < lat. turris = Turm]: *turmartiges Gebäude auf Flugplätzen zur Überwachung des Flugverkehrs; Kontrollturm.*

tox-, Tox-: ↑toxi-, Toxi-; **Toxalbumin,** das: ↑Toxin (2); **eiweißartiges Phytotoxin;* **Toxämie** [tɔksɛˈmiː], **Toxhämie** [...hɛˈmiː], **Toxikämie** [...ikɛˈmiː], die; -, -n [...iːən; zu griech. haĩma = Blut] (Med.): *Schädigung bzw. Zersetzung des Blutes durch Giftstoffe;* **toxi-, Toxi-,** (vor Vokalen auch:) tox-, Tox- [tɔks(i)-; gek. aus ↑toxiko-, Toxiko-] ⟨Best. in Zus. mit der Bed.⟩: *Gift* (z. B. Tox. toxigen, Toxikose, Toxalbumin); **Toxidermie** [...dɛrˈmiː], die; -, -n [...iːən; zu griech. dérma = Haut] (Med.): *medikamentös bedingte Dermatose;* **toxigen,** toxigen [tɔkso-] ⟨Adj.; o. Steig.⟩ [↑-gen] (Med.): **1.** *Giftstoffe erzeugend* (z. B. von Bakterien). **2.** *durch eine Vergiftung entstanden, verursacht;* **Toxika:** Pl. von ↑Toxikum; **Toxikämie:** ↑Toxämie; **toxiko-, Toxiko-,** (vor Vokalen auch:) toxik-, Toxik- [tɔksik(o)-; griech. toxikón (phármakon) = Pfeilgift, zu: tóxon = Bogen (4)] ⟨Best. in Zus. mit der Bed.⟩: *Gift* (z. B. toxikologisch, Toxikämie); **Toxikodermie** [...dɛrˈmiː], die; -, -n [...iːən] (Med.): svw. ↑Toxidermie; **Toxikologie,** die; - [↑-logie] (Med.): *Lehre von den Giften u. ihren Einwirkungen auf den Organismus;* ⟨Abl.:⟩ **toxikologisch** ⟨Adj.; o. Steig.⟩: *die Toxikologie betreffend;* **Toxikose** [...ˈkoːzə], die; -, -n (Med.): *durch schädliche Substanzen, bes. durch Giftstoffe, hervorgerufene Krankheit;* **Toxikum** [...kʊm], das; -s, ...ka [lat. toxicum < griech. toxikón] (Med.): *Gift[stoff];* **Toxin,** das; -s, -e (Med., Biol.): *von Bakterien, Pflanzen od. Tieren abgeschiedener od. beim Zerfall von Bakterien entstandener organischer Giftstoff;* **Toxinämie** [...nɛˈmiː], die; -, -n [...iːən; zu griech. haĩma = Blut] (Med.): *Vergiftung des Blutes durch Toxine;* **toxisch** [ˈtɔksɪʃ] ⟨Adj.; o. Steig.⟩ (Med.): **1.** *giftig.* **2.** *durch Gift verursacht;* **Toxizität** [...ts̩iˈtɛːt], die; - (Med.): *Giftigkeit einer Substanz (bezogen auf ihre Wirkung auf den lebenden Organismus);* **toxogen:** ↑toxigen; **Toxoid** [tɔksoˈiːt], das; -[e]s, -e [zu griech. -oeidḗs = ähnlich] (Med.): *entgiftetes Toxin mit immunisierender Wirkung, das als Impfstoff verwendet wird;* ⟨Zus.:⟩ **Toxoidimpfstoff,** der; **Toxoplasmose** [...plasˈmoːzə], die; -, -n [zu: Toxoplasma = parasitäres Protozoon] (Med.): *Infektionskrankheit beim Menschen u. bei [Haus]tieren.*

Trab [traːp], der; -[e]s [mhd. drap, rückgeb. aus: draben, ↑traben]: *mittelschnelle Gangart [zwischen Schritt u. Galopp] von Vierfüßern, bes. von Pferden:* in lockerem, leichtem, hartem, scharfem T. reiten; das Pferd in T. setzen; das Tier fiel nach wenigen Sprüngen wieder in T.; Ü er setzte sich in T. (ugs.; *begann zu laufen*); mach ein bißchen T. dahinter! (ugs.; *beschleunige die Sache etwas!*); [nun aber] ein bißchen T.! (ugs.; *beeil dich*); * **jmdn. auf T. bringen** (ugs.; *jmdn. zu schnellerem Handeln bewegen, zu einer Tätigkeit antreiben*); **auf T. kommen** (ugs.; *rasch vorankommen*); **auf T. sein** (ugs.; *in Eile sein; sehr zu tun haben*); **jmdn. in T. halten** (ugs.; *jmdn. nicht zur Ruhe kommen lassen*); ⟨Zus.:⟩ **Trabrennbahn,** die (Pferdesport): *Rennbahn für Trabrennen,* **Trabrennen,** das (Pferdesport): *Pferderennen, bei dem die Pferde nur im Trab rennen dürfen u. bei dem der Jockey im Sulky sitzt.*

Trabant [traˈbant], der; -en, -en [spätmhd. (ostmd.) drabant = (hussitischer) Landsknecht < tschech. drabant, H. u.]: **1. a)** (Astron.) *Satellit* (1): der Mond ist ein T. der Erde; **b)** (Raumf.) *Satellit* (2). **2. a)** (früher) *Leibwächter einer vornehmen Standesperson;* **b)** (früher) *ständiger Begleiter einer vornehmen Standesperson; Gefolgsmann; Diener;* **c)** (abwertend) *jmd., der von einer einflußreichen Person völlig abhängig ist, ihr bedingungslos ergeben ist.* **3.** ⟨Pl.⟩ (ugs. scherzh.) *Kinder:* wo stecken denn die [kleinen] -en?; unsere -en sind bei der Oma. **4.** (Elektronik) *zusätzlicher elektronischer Impuls zur Synchronisierung von Fernsehbildern;* ⟨Zus.:⟩ **Trabantenstadt,** die: **a)** (selten) *Satellitenstadt;* **b)** vgl. Wohnstadt.

traben [ˈtraːbn̩] ⟨sw. V.⟩ [mhd. draben, aus fra. aflä.m. Ritterspr., urspr. wohl lautm.]: **1.** *im Trab laufen, reiten* ⟨hat/ist⟩. **2.** (ugs.) *gehen* ⟨ist⟩: der Junge trabte zur Schule; eilig trabte er hinter ihm her; **Traber** [ˈtraːbɐ], der; -s, -: *für Trabrennen gezüchtetes Pferd.*

Traber-: ~**bahn,** die (Pferdesport): svw. ↑Trabrennbahn; ~**gestüt,** das; ~**krankheit,** die [nach dem bei der Krankheit auftretenden schleppenden Gang (Tiermed.): *tödliche Viruskrankheit bes. bei [überzüchteten] Schafen;* ~**pferd,** das (Pferdesport): svw. ↑Traber; ~**wagen,** der (Pferdesport): svw. ↑Sulky.

Tracer [ˈtreɪsə], der; -s, - [engl. tracer, eigtl. = Aufspürer, zu: to trace = aufspüren] (Med., Physiol.): *radioaktive Substanz, die an eine gegebene Substanz gekoppelt wird, um deren Weg durch den Organismus verfolgen zu können.*

Trachea [traˈxeːa, auch: ˈtraxea], die; -, ...een [...ˈxeːən; zu griech. tracheĩa, w. Form von: trachýs = rauh, nach dem Aussehen] (Med.): *Luftröhre;* **tracheal** [traxeˈaːl] ⟨Adj.; o. Steig.; nicht präd.⟩ (Med.): *zur Luftröhre gehörend.*

Tracheal- (Med.): ~**kanüle,** die: *Kanüle* (2), *die nach einer Tracheotomie in die Luftröhre eingesetzt wird;* ~**stenose,** die: *Verengung der Luftröhre; Tracheostenose;* ~**tubus,** der: svw. ↑Tubus (3).

Trachee [traˈxeːə], die; -, -n [zu ↑Trachea]: **1.** (Zool.) *Atmungsorgan der meisten Gliedertiere.* **2.** (Bot.) *dem Transport von Wasser dienendes Gefäß der Pflanzen;* **Tracheen:** Pl. von ↑Trachea, Trachee; **Tracheide** [traxeˈiːdə], die; -, -n [zu griech. -(o)eidḗs = ähnlich] (Bot.): *dem Transport von Wasser u. der Festigung dienende, langgestreckte pflanzliche Zelle;* **Tracheitis** [...ˈiːtɪs], die; -, ...itiden [...eiˈtiːdn̩] (Med.): *Entzündung der Luftröhre;* **Tracheobronchitis** [traxeo-], die; -, ...itiden (Med.): *Entzündung der Luftröhre u. der Bronchien;* **Tracheoskop,** das; -s, -e [zu griech. skopeĩn = betrachten] (Med.): *Spekulum zur Untersuchung der Luftröhre;* **Tracheoskopie,** die; -, -n [...iːən] (Med.): *Untersuchung der Luftröhre mit dem Tracheoskop;* **Tracheostenose,** die; -, -n (Med.): svw. ↑Trachealstenose; **Tracheotomie** [...toˈmiː], die; -, -n [...iːən; zu griech. tomé = Schnitt] (Med.): *Luftröhrenschnitt;* **Trachom** [traˈxoːm], das; -s, -e [zu griech. trachýs (↑Trachea), nach dem auftretenden Vernarbungen] (Med.): *Virusinfektion des Auges; ägyptische Augenkrankheit.*

Tracht [traxt], die; -, -en [mhd. traht(e), ahd. draht(a), zu ↑tragen, eigtl. = das Getragenwerden, das (Auf)getragene]: **1.** *für eine bestimmte Volksgruppe o. ä. od. bestimmte Berufsgruppe typische Kleidung:* bunte -en; das Brautpaar hatte T. angelegt, erschien in Schwarzwälder T. **2.** (Imkerspr.) *das, was von der Biene an Honig usw. eingetragen wird:* eine Biene, die reichlich T. gefunden hat (Natur 78). **3.** (Landw.) *Stellung einer Fruchtart in der Anbaufolge [u. deren Ertrag]; Fruchtfolge im Gemüseanbau.* **4.** (landsch. veraltend) *Traggestell für die Schultern zum Tragen von*

Körben u. Eimern. **5.** (veraltet, noch landsch.) *Last (die jmd., etw. trägt):* eine T. Holz, Wasser; die Pflanzen am Draht aufgebastet und von der Wucht ihrer -en *(Früchte, die schwer an ihnen hängen)* niedergezogen (Gaiser, Jagd 120); ***eine T. Prügel** (ugs.; *Schläge;* zu „Tracht" in der älteren Bed. „aufgetragene Speise"): eine T. Prügel/(auch:) eine T. bekommen, kriegen; jmdm. eine [gehörige] T. Prügel verpassen; ⟨Zus. zu 2:⟩ **Trachtbiene,** die (Imkerspr.): *[Honig]biene, die* Tracht (2) *einträgt;* **Trachtpflanze,** die (Imkerspr.): *Pflanze, von der die Trachtbiene Nahrung holt.*

trachten ['traxtn̩] ⟨sw. V.; hat⟩ [mhd. trahten, ahd. trahtōn < lat. tractāre, ↑traktieren] (geh.): *bestrebt sein, beabsichtigen, etw. Bestimmtes zu erreichen, zu erlangen:* nach Ehre, Ruhm t.; einen Plan zu verhindern t.; danach t., etw. zu verändern; ⟨subst.:⟩ ihr ganzes Sinnen und Trachten war nur aufs Geldverdienen ausgerichtet; ***jmdm. nach dem Leben t.** (↑Leben 1).

Trachten- (Tracht 1): ∼**anzug,** der; ∼**fest,** das: *Fest, bei dem die Teilnehmer in Trachten erscheinen;* ∼**gruppe,** die: *Gruppe, die bei bestimmten Veranstaltungen in Trachten Volkstänze o. ä. aufführt;* ∼**hose,** die; ∼**jacke,** die; ∼**kapelle,** die; ∼**kleid,** das: *Kleid, das dem Stil einer bestimmten Tracht nachempfunden ist;* ∼**verein,** der.

trächtig ['trɛçtɪç] ⟨Adj.; o. Steig.; nicht adv.⟩ [spätmhd. trehtec, zu: tracht = Leibesfrucht (↑Tracht)]: **1.** *(von Säugetieren) ein Junges tragend:* eine -e Stute; unsere Katze ist t.; t. werden. **2.** (geh.) *mit/von etw. sehr erfüllt, angefüllt:* ein von, mit Gedanken -es Werk; -**trächtig** [-trɛçtɪç] ⟨Suffixoid⟩: *(das im ersten Bestandteil Genannte) in hohem Maße aufweisend, mit sich bringend, verursachend,* z. B. geschichts-, erfolgs-, profit-, kostenträchtig; **Trächtigkeit,** die; -: **1.** *(von Säugetieren) Zustand von der Befruchtung bis zur Geburt des Jungen.* **2.** (geh.) *das Trächtigsein* (2); **Trachtler** ['traxtlɐ], der; -s, -: *Mitglied eines Trachtenvereins;* **Trachtlerin,** die; -, -nen: w. Form zu ↑Trachtler.

Trachyt [tra'xy:t, auch: ...'xyt], der; -s, -e [zu griech. trachýs = rauh, nach der Beschaffenheit]: *graues od. rötliches, meist poröses vulkanisches Gestein.*

Track [trɛk], der; -s, -s [engl. track, eigtl. = Spur, Bahn]: **1.** (Schiffahrt) *übliche Schiffsroute zwischen zwei Häfen.* **2.** *der Übertragung von Zugkräften dienendes Element* (Seil, Kette, Riemen usw.).

Tractus: ↑Traktus.

Trademark ['treɪdmɑːk], die; -, -s [engl. trademark, eigtl. = Handelsmarke]: engl. Bez. für *Warenzeichen.*

Tradeskantie [trades'kantsi̯ə], die; -, -n [nach dem engl. Gärtner J. Tradescant, gest. 1638]: *in zahlreichen Arten im tropischen u. gemäßigten Amerika vorkommende Pflanze mit länglich-eiförmigen Blättern u. weißen, roten od. violetten Blüten, die auch als Zierpflanze kultiviert wird.*

Trade-Union ['treɪdju:njən], die; -, -s [engl. trade union, aus: trade = Genossenschaft u. union = Union]: englische *Gewerkschaft;* **Tradeunionismus,** der; - [engl. trade-unionism]: *englische Gewerkschaftsbewegung;* **Tradeunionist,** der; -en, -en [engl. trade-unionist]: **1.** *Mitglied einer Trade-Union.* **2.** *Vertreter, Anhänger des Tradeunionismus;* **tradeunionistisch** ⟨Adj.; o. Steig.⟩: *den Tradeunionismus betreffend.*

tradieren [tra'di:rən] ⟨sw. V.; hat⟩ [lat. trādere, zu: trāns = über – hin u. dare = geben] (bildungsspr.): *überliefern; etw. Überliefertes weiterführen, weitergeben:* Rechtsnormen t.; tradierte Geschlechterrollen, Vorstellungen, Sprachformen; **Tradition** [tradi'tsi̯o:n], die; -, -en [lat. trāditio]: **a)** *das, was im Hinblick auf Verhaltensweisen, Ideen, Kultur o. ä. in der Geschichte, von Generation zu Generation [innerhalb einer bestimmten Gruppe] entwickelt u. weitergegeben wurde [u. auch in der Gegenwart gültig ist]:* eine alte, ehrwürdige, bäuerliche T.; demokratische -en pflegen, hochhalten, bewahren, fortsetzen; Thailand hat eine große musikalische T.; an der T. festhalten; mit der T. brechen; die Strandrennen – sie waren schon T. *(feste Gewohnheit, Brauch)* auf der Insel (S. Lenz, Brot 41); **b)** (selten) *das Tradieren:* die T. dieser Werte ist unsere Pflicht; **traditional** [...tsi̯o'na:l] ⟨Adj.; o. Steig.⟩ [vgl. engl. traditional] (bildungsspr. selten): svw. ↑traditionell; **Traditionalismus** [...na'lɪsmʊs], der; - (bildungsspr.): *Einstellung, die (in der Geschichte, Kultur, Politik o. ä.) an der Tradition, am Traditionellen festhält;* **Traditionalist,** der; -en, -en (bildungsspr.): *Vertreter, Anhänger des Traditionalismus;* **traditionalistisch** ⟨Adj.⟩ (bildungsspr.): *den Traditionalismus vertretend, auf*

ihm beruhend; **Traditional Jazz** [trə'dɪʃənəl 'dʒæz], der; - - [engl.-amerik. = traditioneller Jazz] (Musik): *traditioneller Jazz (die älteren Stilrichtungen bis etwa 1940);* **traditionell** [tradɪtsi̯o'nɛl] ⟨Adj.; meist attr.⟩ [frz. traditionnel]: *herkömmlich:* die -e Familienstruktur; das Skispringen am Neujahrstag ist schon t. geworden; Weihnachten gibt es bei uns t. Gans.

traditions-, Traditions-: ∼**beweis,** der (kath. Theol.): *Beweis eines Dogmas o. ä. durch die Tradition;* ∼**bewußt** ⟨Adj.⟩: *ein -es Volk;* ∼**bewußtsein,** das: *Lebens- u. Denkungsart, die sich der Tradition verbunden, verpflichtet fühlt;* ∼**gebunden** ⟨Adj.; nicht adv.⟩: *ein -es Denken;* ∼**gemäß** ⟨Adj.⟩: t. gibt es zu Weihnachten eine Gans; ∼**reich** ⟨Adj.; nicht adv.⟩; ∼**verbunden** ⟨Adj.; nicht adv.⟩.

Traduktion [tradʊk'tsi̯o:n], die; -, -en [frz. traduction < lat. trāductio = die Hinüberführung, zu: trādūcere = hinüberführen]: **1.** (bildungsspr.) *Übersetzung.* **2.** (Rhet.) *wiederholte Anwendung desselben Wortes in verschiedener Bedeutung.*

traf [tra:f]: ↑treffen; **träf** [trɛːf] ⟨Adj.⟩ (schweiz.): *treffend:* ein -er Ausdruck; **träfe** ['trɛːfə]: ↑treffen.

Trafik [tra'fɪk], die; -, -en [(frz. trafic <) ital. traffico = Handel, Verkehr, H. u.] (österr.): kurz für ↑Tabaktrafik; **Trafikant** [tra'fikant], der; -en, -en [älter frz. trafiquant] (österr.): *Inhaber einer Trafik;* **Trafikantin,** die; -, -nen (österr.): w. Form zu ↑Trafikant.

Trafo ['tra:fo, auch: 'trafo], der; -[s], -s Kurzwort für: **Transformator;** ⟨Zus.:⟩ **Trafohäuschen,** das; **Trafostation,** die.

Traft [traft], die; -, -en [wohl poln. tratwa] (nordostd. früher): *großes Floß (auf der Weichsel).*

träg: ↑träge.

trag-, Trag- (vgl. auch: Trage-): ∼**altar,** der: *tragbarer Altar* (1) *in Form einer kleineren, meist quadratischen Steinplatte, in die ein Reliquiar eingelassen ist;* ∼**bahre,** die: *einem Feldbett ähnliches Gestell zum Transportieren von Kranken, Verletzten, Toten;* ∼**fähig** ⟨Adj.; nicht adv.⟩: *geeignet, Belastung auszuhalten:* das Motoröl bildet besonders -e Schmierfilme; das Eis ist nicht mehr t.; Ü eine -e Parlamentsmehrheit haben, dazu: ∼**fähigkeit,** die ⟨o. Pl.⟩; ∼**fläche,** die (Flugw.): *eine der beiden (dem dynamischen Auftrieb dienenden) rechteckigen od. trapezförmigen Flächen, die sich seitlich am Rumpf eines Flugzeugs befinden,* dazu: ∼**flächenboot,** das: *Motorboot, unter dessen Rumpf sich Flächen befinden, die den Tragflächen des Flugzeugs ähnlich sind u. den Rumpf des Motorboots mit zunehmender Geschwindigkeit über das Wasser heben; Gleitboot;* ∼**flügel,** der: svw. ↑∼fläche, dazu: ∼**flügelboot,** das: svw. ↑∼flächenboot; ∼**gestell,** das: *Gestell zum Tragen, Transportieren von jmdm., etw.;* ∼**gurt,** der: svw. ↑Tragegurt; ∼**himmel,** der (selten): svw. ↑Baldachin (2); ∼**holz,** das (veraltet): svw. ↑Fruchtholz; ∼**joch,** das; ∼**gestell;** ∼**konstruktion,** die (Technik): *tragende Konstruktion;* ∼**korb,** der: svw. ↑Tragekorb; ∼**kraft,** die (bes. Technik, Bauw.): svw. ↑∼fähigkeit; Last: die; svw. Last (1 a); ∼**lufthalle,** die (Technik): *Halle aus luftdichten Stoffen, die durch ständigen Überdruck der innen befindlichen Luft ohne sonstige Stützen steht;* ∼**luftzelt,** das (Bauw.): svw. ↑∼lufthalle; ∼**riemen,** der vgl. ∼gestell; ∼**rolle,** die (Technik): *Rolle an einem Förderband, die den Gurt des Förderbandes trägt u. führt;* ∼**schicht,** die (Straßenbau): *Schicht unter der Decke* (4) *einer Straße, Fahrbahn;* ∼**schrauber,** der (Flugw.): svw. ↑Drehflügelflugzeug; ∼**seil,** das (bes. Technik, Bauw.): *Seil, das die Last trägt (im* Ggs. *zum Zugseil);* ∼**sessel,** der (österr.): *an Griffen getragen werden kann;* ∼**stein,** der (Bauw.): svw. ↑Konsole (1); ∼**tier,** das (selten): svw. ↑Lasttier; ∼**weite,** die: **1.** *Ausmaß, in dem sich etw. [ziemlich weitreichend] auswirkt:* er war sich der T. seines Entschlusses nicht bewußt; etw. in seiner ganzen T. erkennen; ein Ereignis von großer, ungeheuerer, weltpolitischer T. **2.** *[maximale] Schußweite einer Waffe.* **3.** (Seew.) *Entfernung, aus der ein Leuchtfeuer oder die Lichter eines Schiffes bei normaler Sicht noch eindeutig zu erkennen sind;* ∼**werk,** das: **1.** (Flugw.) *Tragflügel, Querruder u. Landeklappen eines Flugzeugs.* **2.** (Bauw.) *lastentragender Bauteil;* ∼**zeit,** die: svw. ↑Tragezeit.

Tragant [tra'gant], der; -[e]s, -e [mhd. dragant < spätlat. tragantum, tragacantha < griech. tragákantha]: **1.** *zu den Schmetterlingsblütlern gehörende Pflanze, die auch als Gartenpflanze kultiviert wird.* **2.** *aus verschiedenen Arten des*

Tragants (1) *gewonnene, gallertartig quellbare Substanz, die bes. zur Herstellung von Klebstoffen verwendet wird.* **tragbar** ['tra:kba:ɐ̯] ⟨Adj.; nicht adv.⟩: **1.** ⟨o. Steig.⟩ *so beschaffen, daß man es [gut, ohne große Mühe] tragen kann:* -e Radios, Fernseher. **2.** *(von Kleidung) gut, bequem o. ä. zu tragen:* das Versandhaus hat eine Kollektion von sehr -er Sportkleidung; diese Mode ist nicht t. **3. a)** *(in bezug auf Geld) so beschaffen, daß es von dem Betroffenen getragen werden kann:* wirtschaftlich, finanziell [nicht mehr] t. sein; ⟨subst.:⟩ bei der Steuererhöhung bis an die Grenze des T. gehen; **b)** *(in verneinenden od. einschränkenden Texten) erträglich* (a): dieser Zustand ist kaum noch, schon längst nicht mehr t.; der Minister ist für die Partei nicht mehr t. *(sein Verhalten o. ä. kann von der Partei nicht mehr hingenommen werden);* **Tragbarkeit,** die; -; **Trage** ['tra:gə], die; -, -n: svw. ↑Tragbahre, -gestell. **träge** ['trɛ:gə], träg [trɛ:k] ⟨Adj.⟩ [mhd. træge, ahd. trägi]: **1. a)** *lustlos u. ohne Schwung, nur widerstrebend sich bewegend:* der Wein, die Hitze hat mich ganz t. gemacht; t. dasitzen; er war zu t., um mitzuspielen; **b)** *schwerfällig u. langsam:* ein -r Mensch sein; auf die politisch -n Bürger Einfluß nehmen; geistig t. sein; Ü der Fluß fließt t. dahin. **2.** (Physik) *im Zustand der Trägheit* (2): eine t. Masse. **Trage-** (vgl. auch: trag-, Trag-): **~bügel,** der: svw. ↑Bügel (6 b); **~eigenschaft,** die: *Eigenschaft von Textilien, Stoffen, Geweben im Hinblick auf ihre Tragbarkeit;* **~griff,** der; **~gurt,** der: *Gurt* (1 a) *zum Tragen, Transportieren von jmdm., etw.;* **~kiepe,** die (nordd.): svw. ↑Kiepe; **~korb,** der: *[größerer] Korb zum Tragen, Transportieren von etw.;* **~tasche,** die: vgl. ~korb; **~tuch,** das ⟨Pl. ...tücher⟩: das Baby im T. mitnehmen; **~zeit,** die: *(von Säugetieren) Zeitraum zwischen Befruchtung u. Geburt eines Jungen.* **Tragelaph** [trage'la:f], der; -en, -en [1: griech. tragélaphos, zu: trágos = (Ziegen)bock u. élaphos = Hirsch]: **1.** *altgriechisches Fabeltier, das die Eigenschaften verschiedener Tiere in sich vereint.* **2.** (selten) *literarisches Werk, das nicht eindeutig einer bestimmten Gattung zugeordnet werden kann.* **tragen** ['tra:gn̩] ⟨st. V.; hat⟩ /vgl. getragen/ [mhd. tragen, ahd. tragan]: **1. a)** *jmdn., etw. [auf-, hochheben u. ihn, es mit den Händen greifend, auf, unter den Armen haltend] fortbewegen, irgendwohin bringen]:* einen Koffer t.; jmdm. die Aktentasche t.; den Sack, Korb auf dem Rücken, Kopf t.; das Gepäck zum Auto, an Bord t.; etw. bequem in der Tasche t. können; die Schuhe in der Hand t.; der Elefant trägt die schweren Baumstämme *(ist in der Lage, sie zu tragen);* der Hund trug eine Ratte im Maul; das [müde] Kind huckepack, nach Hause t.; die Sanitäter trugen den Verletzten [auf einer Bahre] zum Krankenwagen; Ü das Pferd trägt den Reiter *(auf ihm sitzt der Reiter);* meine Beine, Knie tragen mich kaum noch *(ich kann kaum noch laufen);* keiner weiß, wohin die Füße ihn getragen haben *(wo er geblieben ist);* ⟨auch ohne Akk.-Obj.:⟩ laufen, so schnell die Füße tragen; wir hatten schwer zu t. *([viel] Schweres zu tragen);* * **[schwer] an etw. zu t. haben** *(etw. als Last, Bürde empfinden; schwer unter einer Sache leiden):* am Verlust hat er [schwer] zu t.; **b)** *bewirken, daß jmd., etw. fortbewegt wird, irgendwohin getragen wird:* der Sturm trug sie über Bord; das Auto wurde aus der Kurve getragen *(kam in der Kurve von der Fahrbahn ab);* **c)** ⟨t. + sich⟩ *sich in bestimmter Weise tragen* (1 a) *lassen:* der Koffer trägt sich leicht; das Gepäck läßt sich am besten auf der Schulter t. **2. a)** *[das volle Gewicht von] etw. von unten stützen* (1): das Dach wird von [starken] Säulen getragen; tragende Balken, Stahlteile, Konstruktionen; Ü die Regierung wird nicht vom Volk, nicht vom Vertrauen des Volkes getragen; das Unternehmen trägt sich selbst *(braucht keine Zuschüsse);* ⟨1. Part.:⟩ die tragende Idee eines Werkes; eine tragende Rolle *(Hauptrolle)* spielen; **b)** *ein bestimmtes Gewicht, eine bestimmte Last aushalten [können]; tragfähig sein:* die Brücke trägt auch schwere Lastwagen; die Balken tragen einige Tonnen; ⟨auch o. Akk.-Obj.:⟩ das Eis trägt schon, noch nicht; * **zum Tragen kommen** *(wirksam werden, Anwendung finden [von etw., was zur Anwendung bereitlag];* **c)** *(vom Wasser) jmdn., etw. tragend* (2 a) *[fort]bewegen, ohne daß jmd., etw. untergeht:* Wasser trägt; sich von den Wellen t. lassen; Ü die Tanzenden gleiten dahin, von der Musik getragen (Remarque, Obelisk 56). **3. a)** *[in bestimmter Weise] etw. [Belastendes] ertragen:* er trägt sein Leiden mit Geduld; was ist ihm ein schweres Los t.; **b)** *etw.*

[Belastendes] auf sich nehmen, übernehmen [müssen]: keine Verantwortung t. wollen; er muß die Folgen seines Tuns [selbst] t.; die Versicherung trägt den Schaden; das Risiko trägst du! **4. a)** *einen Körperteil in einer bestimmten Stellung halten:* dabei trug der Hund seinen Schwanz hoch; den Kopf schief, aufrecht, gesenkt t.; Ü den Kopf, die Nase [sehr] hoch tragen *(hochmütig sein);* **b)** *einen Körperteil mit Hilfe von etw. stützend halten:* den Arm in einer Schlinge, Schiene t. **5. a)** *mit etw. bekleidet sein; etw. angezogen, aufgesetzt o. ä. haben:* ein ausgeschnittenes Kleid, einen Bikini, einen neuen Anzug t.; er trägt Trauer, Schwarz *(Trauerkleidung);* unter dem Mantel trug er eine Lederjacke; er trägt heute einen Hut, hohe Stiefel; ⟨2. Part.:⟩ getragene *(bereits gebrauchte)* Anzüge, Schuhe; **b)** *etw. als [Gebrauchs]gegenstand, Schmuck o. ä. an, auf einem Körperteil, an sich haben:* eine Maske, Perücke t.; er trägt eine Brille, [einen] Bart *(er ist Brillen-, Bartträger)* eine Armbanduhr am Handgelenk, einen Ring am Finger, eine Perlenkette um den Hals t.; sie trug eine Blume im Haar; er ⟨t. + sich⟩ *(selten) in bestimmter Weise gekleidet sein:* Er trug sich nach der letzten Mode (Zwerenz, Kopf 252); **d)** *in bestimmter Weise frisiert sein:* sie trägt ihr Haar offen, lang, kurz, gelockt, in einem Knoten; einen Mittelscheitel t.; **e)** ⟨t. + sich⟩ *eine bestimmte Trageeigenschaft haben:* der Stoff trägt sich sehr angenehm. **6.** *[für einen bestimmten Zweck] bei sich haben:* er trägt einen Revolver; immer einen Paß, ein Bild von den Kindern bei sich t. **7. a)** ⟨intensivierend⟩ *haben:* einen Titel, einen berühmten Namen t.; **b)** *mit etw. versehen sein:* das Buch trägt den Titel ...; der Grabstein trägt eine Inschrift; das Paket trägt den Stempel der Zollbehörde. **8.** *(Früchte) hervorbringen:* der Acker trägt Weizen, Hafer, Roggen; ⟨auch o. Akk.-Obj.:⟩ der Baum trägt gut, wenig, noch nicht; Ü das Kapital trägt Zinsen. **9. a)** *(von Frauen) schwanger sein:* aber sie trägt kaum ... Monat (Kühn, Zeit 80); (geh.:) sie trägt ein Kind unter dem Herzen; **b)** *(von weiblichen Säugetieren) trächtig sein:* die Kuh trägt; ein tragendes Muttertier. **10.** *eine bestimmte Reichweite haben:* das Gewehr trägt nicht so weit; eine tragende Stimme haben. **11.** *verblaßt in Verbindung mit Abstrakta, drückt das Vorhandensein von etw. bei jmdm. aus:* Bedenken t., etw. zu tun (↑Bedenken 2); für etw. Sorge t. (↑Sorge 2); nach jmdm. Verlangen t. (↑Verlangen 1). ⟨t. + sich⟩ drückt aus, daß jmd. etw. in Erwägung zieht: ⟨t. + sich⟩ mit der Absicht t. auszuwandern; sich mit dem Gedanken t., ein Buch zu veröffentlichen; er trägt sich mit dem Plan, sein Haus zu verkaufen; **Träger** ['trɛ:gɐ], der; -s, - [spätmhd. treger, mhd. trager, ahd. tragari]: **1. a)** *jmd., der Lasten trägt:* für eine Expedition T. anwerben; **b)** *kurz für* ↑Gepäckträger (1): sie rief uns einen T.; **c)** *jmd., der Kranke, Verletzte o. ä. transportiert:* eine Ambulanz mit zwei -n; **d)** (selten) kurz für ↑Zeitungsträger. **2.** (Bauw.) *tragender Bauteil:* T. aus Stahl; T. [in die Decke] einziehen; etw. ruht auf -n. **3.** ⟨meist Pl.⟩ *etw., was in Form eines schmaleren Streifens paarweise an bestimmten Kleidungsstücken angebracht ist u. über die Schulter geführt wird, damit das Kleidungsstück nicht rutscht:* ein Kleid mit -n. **4. a)** *jmd., der etw. innehat, etw. ausübt:* T. eines Ordens, mehrerer Preise sein; er ist T. eines berühmten Namens; T. einer Funktion, der Staatsgewalt sein; **b)** *jmd., der etw. stützt, die treibende Kraft von etw. ist:* der T. einer Entwicklung; die Partei war der T. dieser Aktion; **c)** *Körperschaft, Einrichtung, die [offiziell] für etw. verantwortlich ist u. dafür aufkommen muß:* die T. der öffentlichen Fürsorge; der Staat wurde zum T. der Sozialpolitik. **5.** (Technik) svw. ↑Trägerwelle. **6.** *jmd., etw., woran, worin etw. Bestimmtes enthalten ist u. durch den bzw. das es in Erscheinung tritt:* Die psychischen Erscheinungen und ihr T., der Mensch als Ich (Natur 86); **-träger** [-trɛ:gɐ] ⟨Suffixoid⟩ *in Zus. mit Subst., zeigt an, besagt, daß das im Best. Genannte wesentlich in etw. enthalten ist, z. B. Erdöl als Energieträger, Fleisch als Eiweißträger.* **träger-, Träger-:** *Flugzeug, das auf einem Flugzeugträger stationiert ist;* **~frequenz,** die (Funkt.): *Frequenz einer Trägerwelle;* **~kleid,** das: *Kleid mit Trägern* (3); **~kolonne,** die: *Kolonne von Austrägern;* **~los** ⟨Adj.; o. Steig.⟩: *ohne Träger* (3); **~rakete,** die: *mehrstufige Rakete* (1 b); **~rock,** der: vgl. ~kleid; **~schürze,** die: vgl. ~kleid; **~welle,** die (Funkt.): *elektromagnetische Welle, die man zur Übertragung von Nachrichten modulieren kann.*

Trägerin, die; -, -nen: w. Form zu ↑Träger (1, 4, 6); **Trägerschaft,** die; -: **a)** *Gesamtheit der Träger* (4 c): die Anstalt wird unter einer erweiterten T. weitergeführt; **b)** *Eigenschaft, Träger* (4 c) *zu sein.*

Trägheit, die; -, -en ⟨Pl. ungebr.⟩ [1: spätmhd. tregheit, mhd., ahd. trächeit]: **1.** ⟨o. Pl.⟩ *das Trägesein:* geistige T.; die T. des Herzens; ihr Mann neigt zur T. **2.** (Physik) *Widerstand, den ein Körper der Änderung seines Zustands durch Einwirkung einer auf ihn von außen einwirkenden Kraft entgegensetzt.*

Trägheits-: ~**gesetz,** das (Physik): *Gesetz* (2), *nach dem jeder Körper im Zustand der Ruhe od. in einer gleichförmigen Bewegung verharrt, so lange keine äußere Kraft auf ihn einwirkt; Beharrungsgesetz;* ~**kraft,** die (Physik): *Kraft, die ein Körper während eines Beschleunigungsvorgangs auf Grund seiner Trägheit* (2) *der beschleunigenden Kraft entgegensetzt;* ~**moment,** das (Physik): *Größe des Widerstands, den ein rotierender Körper einer Änderung seiner Geschwindigkeit entgegensetzt.*

tragieren [tra'giːrən] ⟨sw. V.; hat⟩ (Theater): *eine Bühnenrolle [tragisch] spielen;* **Tragik** ['traːgɪk], die; - [zu ↑tragisch]: **1.** *schweres, schicksalhaftes, von Trauer u. Mitempfinden begleitetes Leid:* die T. lag darin, daß ...; Es schien einer jener Fälle, deren menschliche T. durch die nüchterne Meldung verdeckt wird (Noack, Prozesse 43). **2.** (Literaturw.) *das Tragische (in einer Tragödie):* das Wesen der T. ist seit Aristoteles Gegenstand theoretischer Erörterungen; **Tragiker,** der; -s, - [griech. tragikós] (veraltet): *Dichter von Tragödien, Trauerspielen;* **Tragikomik** [tragi'koːmɪk, auch: 'traːgiko'mɪk], die; - (bildungsspr.): *Verbindung von Tragik u. Komik, deren Wirkung darin besteht, daß das Tragische komische Elemente u. das Komische tragische Elemente enthält;* **tragikomisch** [tragi'koːmɪʃ, auch: 'traːgiko'mɪʃ] ⟨Adj.; o. Steig.⟩ (bildungsspr.): *Tragikomik ausdrückend; so, daß Ernst u. Komik ineinander übergehen;* **Tragikomödie** [tragiko'møːdjə, auch: 'traːgikomø:djə], die; -, -n [lat. tragicōmoedia] (Literaturw.): *tragikomisches Drama;* **tragisch** ['traːgɪʃ] ⟨Adj.⟩ [lat. tragicus ‹ griech. tragikós, eigtl. = bocksartig, vgl. ↑Tragödie]: **1.** *auf verhängnisvolle Weise eintretend u. schicksalhaft zu im Untergang führend u. daher menschliche Erschütterung auslösend; Trauer, schweres Leid hervorrufend:* ein -er Unglücksfall; ein -es Ereignis, Erlebnis; sie ist auf -e Weise ums Leben gekommen; der Film endet t.; das ist alles nicht so t. (ugs.; *schlimm*), halb so t.; nimm nicht alles gleich so t. (ugs.; *ernst*)! **2.** ⟨o. Steig.⟩ (Literaturw.) *zur Tragödie gehörend, auf sie bezogen; Tragik ausdrückend:* eine -e Rolle spielen; die -e Heldin eines Dramas; ein -er Dichter; ⟨subst.:⟩ die Theorie des Tragischen; **Tragöde** [tra'gøːdə], der; -n, -n [lat. tragoedus ‹ griech. tragōidós] (Theater): *Schauspieler, der tragische Rollen spielt;* **Tragödie** [tra'gøːdjə], die; -, -n [lat. tragoedia ‹ griech. tragōidía = tragisches Drama, Trauerspiel, eigtl. = Bocksgesang, zu trágos = Ziegenbock u. ōidé = Gesang]: **1. a)** ⟨o. Pl.⟩ *dramatische Gattung, in der Tragik* (2) *dargestellt wird:* die antike, klassische T.; **b)** *Tragödie* (1 a) *als einzelnes Drama:* eine T. in/mit fünf Akten. **2. a)** *tragisches Geschehen, schrecklicher Vorfall:* in ihrer Ehe haben sich -n abgespielt; Zeuge einer T. werden; **b)** (ugs. emotional übertreibend) *etw., was als schlimm, katastrophal empfunden wird:* diese Niederlage ist eine T. für den deutschen Fußball; (iron.:) welch eine T.! *(das ist doch nicht so schlimm!);* mach doch keine, nicht gleich eine T. daraus! *(nimm es nicht schwerer, als es ist!);* ⟨Zus.:⟩ **Tragödiendarsteller,** der; **Tragödiendichter,** der; w. Form zu ↑Tragöde.

trägst [trɛːkst], **trägt** [trɛːkt]: ↑tragen.

Trailer ['treilə], der; -s, - [engl. trailer, zu: to trail = ziehen, (nach)schleppen ‹ mfrz. traill(i)er, über das Vlat. ‹ lat. trahere, ↑traktieren]: **1.** *Fahrzeuganhänger* (z. B. zum Transport von kleineren Segel- od. Motorbooten). **2.** (Film) **a)** *kurzer, aus einigen Szenen eines Films zusammengestellter Vorfilm, der als Werbung für diesen Film gezeigt wird;* **b)** *nicht belichteter Filmstreifen am inneren Ende einer Filmrolle* (1); ⟨Zus. zu 1:⟩ **Trailerschiff,** das [nach engl. trailership]: *Frachtschiff zum Transport beladener Lastwagen.*

Train [trɛ̃, österr.: trɛːn], der; -s, -s [frz. train, zu: traîner, ↑trainieren] (Milit. früher): *Truppe, die für den Nachschub sorgte; Troß;* ⟨Zus.:⟩ **Trainkolonne,** die; **Trainee** [trei'niː], der; -s, -s [engl. trainee, zu: to train, ↑trainieren] (Wirtsch.):

jmd. *(bes. Hochschulabsolvent), der innerhalb eines Unternehmens eine praktische Ausbildung in allen Abteilungen erhält u. dadurch für seine spätere Tätigkeit vorbereitet wird;* **Trainer** ['trɛːnɐ, 'trɛːnə], der; -s, - [engl. trainer, zu: to train, ↑trainieren]: **a)** (Sport) *jmd., der Sportler ausbildet:* T. [bei einem Verein] sein; einen neuen T. suchen, verpflichten; den T. entlassen, abschießen, wechseln; **b)** (Pferdesport) *jmd., der für Unterhalt u. Training von Pferden sorgt.*

Trainer-: ~**bank,** die: *Bank für den Trainer am Rand eines Spielfelds o. ä.;* ~**schein,** der: *Berechtigungsschein für die Tätigkeit als Trainer* (b); ~**wechsel,** der.

trainieren [trɛː'niːrən, trɛ'niːrən] ⟨sw. V.; hat⟩ [engl. to train, eigtl. = erziehen; ziehen, (nach)schleppen ‹ frz. traîner = (nach)ziehen, über das Vlat. ‹ lat. trahere, ↑traktieren]: **a)** *durch systematisches Training auf einen Wettkampf vorbereiten, in gute Kondition bringen:* eine Fußballmannschaft, die Amateurboxer t.; das Rennpferd wird noch nicht lange nun trainiert; einen trainierten Körper haben; auf etw. trainiert sein; **b)** *Training betreiben:* ich muß noch viel t.; er trainiert hart, eisern [für die nächsten Spiele]; täglich vier Stunden an der Sporthochschule t.; **c)** *durch Training [bestimmte Übungen, Fertigkeiten] technisch vervollkommnen:* den doppelten Rittberger, Fallrückzieher t.; er ist ein trainierter Bergsteiger; Ü sein Gedächtnis t.; ⟨auch t. + subst.:⟩ sich im Rechnen t.; **d)** (ugs.) svw. ↑einüben: Rollschuhfahren, Bergsteigen, Fahrtechnik t.; **Training** ['trɛːnɪŋ, 'trɛːnɪŋ], das; -s, -s [engl. training]: *planmäßige Durchführung eines Programms von vielfältigen Übungen zur Ausbildung von Können, Stärkung der Kondition u. Steigerung der Leistungsfähigkeit:* ein hartes, strenges, spezielles T.; das T. abbrechen; er leitet, übernimmt das T. der Langstreckenläufer; zweimal in der Woche T. haben; jeden Tag T. machen; am T. teilnehmen; zum T. gehen; Ü geistiges T.; autogenes T. (↑autogen 2); das ist ein gutes T. für die Bauchmuskulatur; nicht mehr im T. sein *(nicht mehr in der Übung sein).*

Trainings-: ~**abend,** der; ~**anzug,** der: svw. ↑Sportanzug (1); ~**dreß,** der; ~**fleiß,** die: sie zeigt großen T.; ~**hose,** die; ~**jacke,** die; ~**lager,** das: *Lager, in dem [Spitzen]sportler trainieren;* ~**methode,** die; ~**möglichkeit,** die: **1.** *Möglichkeit, irgendwo trainieren zu können:* keine T. haben. **2.** *mögliche Übung für das Training [in einer Sportart]:* neue -n testen; ~**partner,** der; ~**pensum,** das; ~**plan,** der; ~**programm,** das: das T. für die Olympiade hat begonnen; ~**schuh,** der ⟨meist Pl.⟩; ~**zeit,** die (Sport): *im Training gefahrene, gelaufene Zeit;* ~**zentrale,** die (selten); ~**zentrum,** das; vgl. Leistungszentrum.

Trajekt [tra'jɛkt], der od. das; -[e]s, -e [2: lat. träiectus, zu: träicere = hinüberbringen]: **1.** *[Eisenbahn]fährschiff.* **2.** (veraltet) *Überfahrt;* ⟨Zus.:⟩ **Trajektdampfer,** der; **Trajektorie** [trajɛk'toːrjə], die; -, -n [zu spätlat. träiector = der Durchdringer] (Math.): *Kurve, die sämtliche Kurven einer gegebenen Kurvenschar unter gleichbleibendem Winkel schneidet.*

Trakehner [tra'keːnɐ], der; -s, - [nach dem Ort Trakehnen im ehemaligen Ostpreußen]: *Pferd, das zur edelsten Rasse des deutschen Warmbluts gehört.*

Trakt [trakt], der; -[e]s, -e [lat. tractus = das Ziehen; Ausdehnung; Lage; Gegend, zu: tractum, 2. Part. von: trahere, ↑traktieren]: **1. a)** *größerer, in die Breite sich ausdehnender Gebäudeteil:* der südliche T. des Schlosses ist unbewohnt; in diesem T. befindet sich die Turnhalle; **b)** *Gesamtheit der Bewohner, Insassen eines Trakts* (1 a): der gesamte südliche T. des Gefängnisses rebellierte. **2.** (Med.) *Ausdehnung in die Länge, Strecke, Strang* (vgl. z. B. Darmtrakt); **traktabel** [trak'taːbl̩] ⟨Adj.; ...bler, -ste⟩ [lat.] (bildungsspr.): leicht zu handhaben, umgänglich; **Traktament** [trakta'mɛnt], das; -s, -e [mlat. tractamentum = (Art der) Behandlung, zu lat. tractāre, ↑traktieren]: **1.** (landsch.) *Verpflegung, Bewirtung.* **2.** (bildungsspr. veraltend) *Behandlung:* das T. des Stoffes ist sehr unterschiedlich. **3.** (Milit. veraltend) *Sold;* **Traktandenliste,** die; -, -n [zu ↑Traktandum] (schweiz.): *Tagesordnung;* **Traktandum** [trak'tandʊm], das; -s, ...den [lat. tractandum = was behandelt werden soll, Gerundiv von: tractāre, ↑traktieren] (schweiz.): *Verhandlungsgegenstand;* **Traktat** [trak'taːt], der od. das; -[e]s, -e [spätmhd. tractat ‹ lat. tractātus = Abhandlung] (bildungsspr.): **a)** (veraltend) *Abhandlung:* theologische, wissenschaftliche, politische -e; **b)** *Flug-, Streit-, Schmähschrift;* ⟨Vkl.:⟩ **Traktätchen** [trak'tɛːtçən], das; -s, - (abwertend): *religiöse [Erbauungs]-*

schrift; **traktieren** [trak'tiːrən] ⟨sw. V.; hat⟩ [lat. tractāre = herumzerren, bearbeiten, behandeln, Intensivbildung zu: trahere = (nach)ziehen; beziehen (auf)]: **1.** *in bestimmter Weise mit etw. Unangenehmem, als unangenehm Empfundenem auf jmdn., etw. einwirken:* jmdn. mit Vorwürfen t.; hat sie dich auch mit ihren Geschichten traktiert?; jmdn. mit dem Stock, mit Schlägen t. *(jmdn. schlagen, verprügeln);* sie traktierten sich [gegenseitig] mit Fausthieben, mit Fußtritten. **2.** (veraltend) *jmdm. etw. in reichlicher Menge anbieten:* Leider traktierten sie uns nicht nur mit Süßigkeiten (K. Mann, Wendepunkt 26); ⟨Abl.:⟩ **Traktierung,** die; -, -en; **Traktion** [trak'tsi̯oːn], die; -, -en [zu lat. tractum, ↑Trakt]: **1.** (Physik, Technik) *das Ziehen, Zug, Zugkraft.* **2.** (Eisenb.) *Art des Antriebs von Zügen [durch Triebfahrzeuge];* **Traktor** ['traktɔr, auch: 'traktoːɐ̯], der; -s, -en [...'toːrən], engl. tractor, zu lat. tractum, ↑Trakt]: *Zugmaschine, die vor allem in der Landwirtschaft gebraucht wird; Schlepper* (2); **Traktorist** [trakto'rɪst], der; -en, -en [russ. traktorist] (DDR): *jmd., der berufsmäßig Traktor fährt* (Berufsbez.); **Traktoristin,** die; -, -nen (DDR): w. Form zu ↑Traktorist; **Traktrix** ['traktrɪks], die; -, Traktrizes [trak'triːt͡seːs; nlat. tractrix = Schlepperin, nach der graphischen Darstellung; zu lat. tractum, ↑Trakt] (Math.): *ebene Kurve, deren Tangenten von einer festen Geraden immer im gleichen Abstand vom Berührungspunkt* (1) *geschnitten werden;* **Traktur** [trak'tuːɐ̯], die; -, -en [spätlat. tractūra = das Ziehen] (Musik): *Vorrichtung bei der Orgel, die den Tastendruck vom Manual od. Pedal weiterleitet;* **Traktus** ['traktʊs], der; -, -gesänge [mlat. tractus < lat. tractus = der verhaltene Stil, eigtl. = das Ziehen]: *(in der kath. Messe) dem Graduale gesungener [Buß]-psalm, der in der Fastenzeit u. beim Requiem an die Stelle des Hallelujas* (a) *tritt.*

Tralje [↑traljə], die; -, -n [mniederd. trallie < mniederl. tralie < (a)frz. treille < spätlat. trichila = Laube aus Stengeln] (nordd.): *Stab eines Gitters od. Geländers.*

tralla! [tra'la:], **trallala[la]la!** [trala(la)'la:, '—(–)–] ⟨Interj.⟩ [lautm.]: (oft am Anfang od. Ende eines Liedes stehend) als Ausdruck fröhlichen Singens ohne Worte; ⟨subst.:⟩ Keine Luftballons, kein Fähnchen, kein Trallala (Spiegel 42, 1977, 289); **trällern** [↑trɛlɐn] ⟨sw. V.; hat⟩ [eigtl. = tralla singen]: **a)** *zu einer Melodie keinen bestimmten Text singen, sondern ihr nur Silben ohne weiteren Inhalt unterlegen:* sie trällert vergnügt bei der Arbeit; **b)** *trällernd* (a) *vor sich hin singen:* eine Melodie t.; sie trällerte ein kleines Lied; Ü die Lerche trällert ein Lied.

¹Tram [traːm], der; -[e]s, -e u. Träme ['trɛːmə; mhd. (md.) trām(e)] (österr.): svw. ↑Tramen; **²Tram** [tram], die; -, -s (schweiz.: das; -s, -s) [engl. tram, Kurzf. von: tramway = Straßenbahn(linie), eigtl. = Schienenweg, aus: tram = Wagen (unterschiedlichster Art), verw. mit ↑¹Tram u. way = Weg] (südd., österr. veraltend, schweiz.): *Straßenbahn:* mit, auf die T. fahren; Ich stehe in dem T. (Fr. Wolf, Zwei 146); ⟨Zus.:⟩ **Trambahn,** die; -, -en (südd.): *Straßenbahn.*

Trame [traːm], die; - [frz. trame < lat. trāma = Gewebe] (Textilind.): *Grège als Schußgarn bei Seidengeweben.*

Träme: Pl. von ↑Tram; **Trämel** ['trɛːml], der; -s, - [mhd. dremel = Balken, Riegel] (landsch., bes. ostmd.): *dicker Klotz, Baumstumpf;* **Tramen** ['traːmən], der; -s, - [↑¹Tram] (südd.): *Balken.*

Traminer [tra'miːnɐ], der; -s, - [spätmhd. traminner, nach dem Weinort Tramin in Südtirol]: **1.** *in Südtirol angebauter Rotwein, Tiroler Landwein (verschiedener Rebsorten).* **2. a)** ⟨o. Pl.⟩ *Rebsorte mit mittelgroßen, erst spät reifen Trauben;* **b)** *aus Traminer* (2 a) *bereiteter vollmundiger, leicht rosa schimmernder Weißwein von sehr geringer Säure.*

Tramontana, Tramontane [tramɔn'taːna, ...nə], die; -, ...nen [ital. tramontana, zu: tramontano = (von) jenseits der Berge < lat. trānsmontānus]: *kalter Nordwind in Italien.*

Tramp [trɛmp; älter: tramp], der; -s, -s [engl. tramp, zu: to tramp, ↑trampen]: **1.** *Landstreicher, umherziehender Gelegenheitsarbeiter, bes. in Nordamerika.* **2.** *Trampschiff.*

Tramp-: ~**dampfer,** der: svw. ↑~schiff; ~**fahrt,** die: *Fahrt mit einem Trampschiff;* ~**reeder,** der: svw. ~**schiff,** das: *[Fracht]schiff, das nach Bedarf u. nicht auf festen Routen verkehrt,* dazu: ~**schiffahrt,** die.

Trampel ['trampl], der od. das; -s, - [zu ↑trampeln] (ugs. abwertend): *(bes. in bezug auf ein Mädchen) ungeschickt-schwerfälliger Mensch:* so ein altes T.!; sie ist ein T.

Trampel-: ~**loge,** die (ugs. scherzh.): *[Steh]platz auf der Galerie* (4 b α) *im Theater od. im Zirkus;* ~**pfad,** der: *durch häufiges Darüberlaufen entstandener schmaler Weg:* ein T. durchs Gebüsch; ~**tier,** das [1: nach dem plumpen Gang]: **1.** *zweihöckriges Kamel.* **2.** *(salopp abwertend) unbeholfener, ungeschickter Mensch:* paß doch auf, du T.!

trampeln ['trampl̩n] ⟨sw. V.⟩ [spätmhd. (md.) trampeln, Iterativbildung zu mniederd. trampen = derb auftreten, wandern, nasalierte Nebenf. von ↑trappen]: **1.** *mehrmals mit den Füßen heftig aufstampfen* ⟨hat⟩: sie trampeln vor Kälte, vor Ungeduld, vor Vergnügen; Beifall t. *(durch Trampeln seinen Beifall zu erkennen geben);* trampelnde Hufe; ⟨subst.:⟩ Ü die Hinterachse kommt auf unebener Straße leicht ins Trampeln (Kfz.-T. Jargon): *hat eine schlechte Straßenlage u. bewirkt die Empfindung, daß das Wagenheck nach der Seite hin wegspringt).* **2.** ⟨hat⟩ **a)** *durch Trampeln* (1) *in einen bestimmten Zustand bringen:* er wurde von der Menge zu Tode getrampelt; ich mußte mich erst warm t.; **b)** *durch Trampeln* (1) *entfernen:* du mußt [dir] den Schnee, den Schmutz von den Schuhen t.; **c)** *durch Trampeln* (1) *herstellen:* einen Pfad [durch den Schnee] t. **3.** (abwertend) *schwerfällig, ohne Rücksicht zu nehmen, irgendwo gehen, sich fortbewegen* ⟨ist⟩: warum bist du durch, auf das frische Beet getrampelt?; sie ... trampeln über die Leiber (Bieler, Bonifaz 239); **trampen** ['trɛmpn̩, auch: 'tram...] ⟨sw. V.; ist⟩ [engl. to tramp, eigtl. = stampfen(d auftreten), verw. mit ↑trampeln]: **1.** *[durch Winken o. ä.] Autos anhalten, um unentgeltlich mitfahren zu können:* nach Paris t.; sie ist durch ganz Europa, bis ans Mittelmeer getrampt. **2.** (veraltend) *lange wandern, als Tramp umherziehen;* ⟨Abl. zu 1:⟩ **Tramper,** der; -s, -; **Trampolin** ['trampoliːn, auch: ––'–], das; -s, -e [ital. trampolino, zu: trampolo = Stelze, aus dem Germ., verw. mit ↑trampeln]: *Gerät (für Sport od. Artistik) mit sehr stark federndem, an einem Rahmen befestigtem Teil zur Ausführung von Sprüngen.*

Trampolin-: ~**springen,** das; ~**springer,** der; ~**sprung,** der; **trampsen** ['trampsn̩] ⟨sw. V.; ist/hat⟩ (landsch.): *trampeln.*

Tramway ['tramve, engl.: 'trɛmwe], die; -, -s [engl. tramway, ↑²Tram] (österr. veraltend): *Straßenbahn.*

Tran [traːn], der; -[e]s, (Arten:) -e [aus dem Niederd. < mniederd. trän, eigtl. = (durch Auslassen von Fischfett gewonnener) Tropfen; vgl. Träne; zu lat. tractum, ↑Trakt, mit md. Bed. "alkoholischer Tropfen"]: **1.** *von Meeressäugetieren (Walen, Robben) od. von Fischen gewonnenes farbloses, unangenehm riechendes Öl:* T. sieden. **2. * im T.** (1. *(durch Alkohol, Drogen, Müdigkeit) benommen:* der Polier war schon morgens im T. **2.** *[bei einer zur Gewohnheit, Routine gewordenen Tätigkeit] zerstreut, geistesabwesend:* etw. im T. vergessen).

Tran-: ~**funsel,** ~**funzel,** die (ugs. abwertend): **1.** *sehr schwache, trübe Lampe.* **2.** *[langweiliger] langsamer, [geistig] schwerfälliger Mensch:* du bist vielleicht eine T.!; ~**geruch,** der; ~**lampe,** die: **1. a)** (früher) vgl. Petroleumlampe; **b)** (landsch. abwertend) svw. ↑~funzel (1). **2.** (landsch. abwertend) svw. ↑~funzel (2); ~**suse** [↑ Suse], ~**tute,** (auch:) ~**tüte,** die (ugs. abwertend): svw. ↑~funzel (2).

Trance ['trã:s(ə), selten: traːns], die; -, -n [engl. trance < afrz. transe = das Hinübergehen (in den Tod), zu: transir = hinübergehen < lat. transire, ↑Transit]: *dem Schlaf ähnlicher Dämmerzustand, bes. in der Hypnose:* in T. fallen, geraten; jmdn. in T. versetzen; ⟨Zus.:⟩ **tranceartig** ⟨Adj.; o. Steig.⟩: *wie in Trance;* **Trancezustand,** der.

Tranche ['trã:ʃ(ə)], die; -, -n [frz. tranche; zu: trancher, ↑tranchieren]: **1.** (Kochk.) *fingerdicke Scheibe von Fleisch od. Fisch.* **2.** (Wirtsch.) *Teilbetrag einer Emission (von Wertpapieren, Briefmarken o. ä.).*

Tränchen ['trɛːnçən], das; -s, -: ↑Träne.

Tranchier- [...'ʃiːɐ̯-]: ~**besteck,** das: *aus einer großen Gabel mit Griff u. zwei festen langen Zinken [u. einem aufklappbaren Bügel als Handschutz] sowie einem sehr scharfen Messer zum Tranchieren von Braten u. ä. bestehendes Besteck;* ~**brett,** das: *großes ovales Holzbrett mit einer am Rande umlaufenden Rille zum Auffangen des Bratensaftes;* ~**gabel,** die; ~**messer,** das: vgl. ~besteck.

tranchieren [trã'ʃiːrən, auch: tran...], (österr.:) **tranchieren** [tran...] ⟨sw. V.; hat⟩ [frz. trancher = ab-, zerschneiden, zerlegen] (Kochk.): *Fleisch (bes. einen Braten, Wild, Geflügel) kunstgerecht zerteilen, [in Scheiben] aufschneiden.*

Träne ['trɛːnə], die; -, -n [mhd. trēne, eigtl. = umgelauteter, als Sg. aufgefaßter Pl. von: trän = Träne, Tropfen (kontrahiert aus: trahen, ahd. trahan; vgl. Tran)]: **1.** ⟨Vkl. ↑Tränchen⟩ *(bei heftiger Gemütsbewegung od. durch äußeren Reiz) im Auge entstehende u. als Tropfen heraustretende klare Flüssigkeit:* eine heimliche, verstohlene T.; -n der Reue, der Scham, des Schmerzes, der Rührung, der Erschütterung; -n tropfen, rollen, perlen herab; jmdm. treten [die] -n in die Augen, stehen -n in den Augen; -n liefen ihr über die Wangen; jmdm. kommen leicht [die] -n; -n vergießen; er konnte mit Mühe die -n zurückhalten; eine T. zerdrücken; bittere -n weinen; die -n abwischen, abtrocknen; sie hat keine T. vergossen; der Rauch trieb ihnen -n in die Augen; -n in den Augen haben; wir haben -n gelacht *(sehr gelacht);* den -n freien Lauf lassen; er war den -n nahe *(fing fast an zu weinen);* du brauchst dich deiner -n nicht zu schämen; dies verschlissene alte Stück ist keine T. wert; in -n ausbrechen; sie ist in -n aufgelöst, schwimmt, zerfließt in -n *(weint sehr heftig);* mit den -n kämpfen *(dem Weinen nahe sein);* die Augen füllten sich mit -n; mit -n in den Augen rief er ...; der Brief war mit -n benetzt; war naß von -n; unter -n lächeln; ein Strom von -n; mit von -n erstickter Stimme; etw. rührt jmdn. zu -n; ʀ eine T. im Knopfloch [eine Blume im Aug'] (scherzh. Umdrehung als Ausdruck der Ergebenheit od. des Bedauerns); Spr Perlen bedeuten -n (↑bedeuten 1 d); Ü ich vertrage keinen Alkohol, gib mir bitte nur eine T. [voll] *(ganz wenig);* ***jmdm., einer Sache keine T. nachweinen** *(jmdm., einer Sache nicht nachtrauern, den Abschied, Verlust nicht bedauern).* **2.** (salopp abwertend) svw. ↑Tränentier (2): das ist vielleicht eine T.; hau ab, du alte T.!; ⟨Abl.:⟩ **tränen** ⟨sw. V.; hat⟩ [mhd. trahenen, trēnen]: *Tränen hervor-, heraustreten lassen, absondern:* ihre Augen begannen zu t.; vom langen Lesen tränen mir die Augen; ***Tränendes Herz** (↑Herz 5).

tränen-, Tränen-: ~**ausbruch,** der; ~**bein,** das (Anat.): *zur Augenhöhle gehörender kleiner, plättchenartiger Knochen bei Vögeln, Säugetieren u. beim Menschen;* ~**drüse,** die ⟨meist Pl.⟩: *(in den Augenwinkeln beim Menschen u. vielen Tieren liegende) Drüse, die die Tränenflüssigkeit absondert:* ***auf die -n drücken** *(mit etw. durch die Art der Darstellung Rührung u. Sentimentalität hervorrufen wollen);* dazu: ~**drüsenentzündung,** die; ~**erstickt** ⟨Adj.; o. Steig.; nicht adv.⟩ (geh.): mit -er Stimme sprechen; ~**feucht** ⟨Adj.; o. Steig.; nicht adv.⟩: seine Augen wurden t.; ~**fluß,** der: daß ... die Worte im T. ersticken (Prodöhl, Tod 115); ~**flüssigkeit,** die; ~**flut,** die; ~**gang,** der (Anat.): svw. ↑~nasengang; ~**gas,** das: *gasförmige chem. Substanz, die auf die Tränendrüsen wirkt u. sie zu starker Flüssigkeitsabsonderung reizt, so daß man nichts mehr sehen kann;* dazu: ~**gaspistole,** die; ~**grube,** die (Jägerspr.): *Hautfalte unter dem Auge beim Hirsch;* ~**los** ⟨Adj.; o. Steig.⟩: *ohne Tränen:* sie sah ihn mit -en Augen traurig an; ~**nasengang,** der (Anat.): *in den unteren Nasengang mündender Gang, der die Tränenflüssigkeit ableitet;* ~**naß** ⟨Adj.; o. Steig.; nicht adv.⟩: *naß von Tränen;* ~**reich** ⟨Adj.; o. Steig.⟩: *mit vielen Tränen;* ~**sack,** der: **1.** svw. ↑Sack (3). **2.** (Anat.) *in einer Ausbuchtung des Tränenbeins gelegene, erweiterte obere Verlängerung des Tränennasenganges;* ~**schleier,** der: *durch Tränen hervorgerufene Trübung vor den Augen;* ~**selig** ⟨Adj.⟩: *gefühlvoll u. sentimental in Tränen schwelgend;* dazu: ~**seligkeit,** die ⟨o. Pl.⟩; ~**spur,** die ⟨meist Pl.⟩: -en im Gesicht; ~**strom,** der; ~**tier,** das, ~**tüte,** die (salopp abwertend): **1.** *jmd., der leicht weint.* **2.** *jmd., der langsam, langweilig ist, der als ärgerlich empfunden wird;* ~**überströmt** ⟨Adj.; o. Steig.; nicht adv.⟩: ein -es Gesicht.

tranig ['traːnɪç] ⟨Adj.⟩ [zu ↑Tran]: **1. a)** *voller Tran;* **b)** *wie Tran:* das Öl schmeckt t. **2.** (ugs. abwertend) *langweilig; langsam:* ein -er Film; sei nicht so t.!

trank [traŋk]: ↑trinken; **Trank** [-], der; -[e]s, Tränke ['trɛŋkə] ⟨Pl. selten; Vkl. ↑Tränkchen, (häufiger:) Tränklein⟩ [mhd. tranc, ahd. trank, zu ↑trinken] (geh.): *Getränk:* ein süßer, herber, bitterer, köstlicher T.; man hatte ihm einen heilenden T. gebraut; ***[mit] Speis und T.** (↑Speise 1 b); **Tränkchen** ['trɛŋkçən], das; -s, - ↑Trank; **tränke** ['trɛŋkə]: ↑tranken; ¹**Tränke** [-]: Pl. von ↑Trank; ²**Tränke** [-], die; -, -n [mhd. trenke, ahd. trenka]: *Stelle, an der Tiere trinken können:* das Vieh zur T. treiben; **tränken** ['trɛŋkn̩] ⟨sw. V.; hat⟩ [mhd. trenken, ahd. trenkan]: **1.** *(Tieren) zu trinken geben:* die Pferde t.; Ü der Regen tränkt die Erde. **2.** *sich mit*

einer Flüssigkeit vollsaugen lassen: einen Wattebausch in Alkohol t.; mit Öl getränktes Leder; Ü der Boden war von Blut getränkt; **Tränklein** ['trɛŋklaɪn], das; -s, - ↑Trank; **Tränkmetall,** das; -s, -e (Metallbearb.): *durch Eintauchen eines gesinterten Metalls in anderes, verflüssigtes Metall entstehender metallischer Werkstoff* (z. B. Lagermetall); **Trankopfer,** das; -s, -: **a)** *das Opfern eines Getränkes,* z. B. Wein, in einer kultischen Handlung; **b)** *Getränk,* z. B. Wein, als Opfergabe bei einem Trankopfer (a); **Tranksame** ['traŋkzaːma], die; - [aus ↑Trank u. dem Kollektivsuffix -same] (schweiz.): *Getränk;* **Tränkstoff,** der; -[e]s, -e: *Substanz, mit der ein Werkstoff (z. B. Holz) zum Färben, Isolieren od. zum Erzielen bestimmter Eigenschaften getränkt wird;* **Tränkung** ['trɛŋkʊŋ], die; -, -en: *das Tränken* (1, 2).

Tranquilizer ['trænkwɪlaɪzə], der; -s, - ⟨meist Pl.⟩ [engl. (-amerik.) tranquil(l)izer, zu: to tranquil(l)ize = beruhigen, zu: tranquil < lat. tranquillus = ruhig] (Med., Psych.): *beruhigendes Medikament gegen Depressionen, Angst- u. Spannungszustände, neurotische Schlafstörungen u. ä.;* **tranquillo** [tran'kvilo] ⟨Adv.⟩ [ital. tranquillo < lat. tranquillus = ruhig, still] (Musik): *ruhig, gelassen;* **Tranquillo** [-], das; -s, -s u. ...lli (Musik): *ruhig zu spielendes Musikstück.*

trans-, Trans- [trans-; lat. trāns] ⟨produktive feste Vorsilbe mit der Bed.⟩: *hindurch, quer durch, hinüber, jenseits, über ... hinaus* (lokal, temporal u. übertr.; z. B. transportieren, Transaktion).

Transaktion, die; -, -en [spätlat. trānsāctio = Übereinkunft, zu lat. trānsāctum, 2. Part. von: trānsigere = (ein Geschäft) durchführen]: *größeres [riskante] finanzielle Unternehmung; außerordentliches, über die üblichen Gepflogenheiten hinausgehendes Geldgeschäft* (z. B. Fusion, Kapitalerhöhung, Verkauf von Anteilen).

transalpin, auch **transalpinisch** ⟨Adj.; o. Steig.⟩: *[von Rom aus gesehen] jenseits der Alpen [gelegen].*

transatlantisch ⟨Adj.; o. Steig.⟩: *jenseits des Atlantik [gelegen], überseeisch.*

Transchier-: ↑Tranchier-; **transchieren:** ↑tranchieren.

Transduktor [trans'dʊktɔr], der; -s, -en [...'toːrən; zu ↑trans-, Trans- u. lat. ductum, 2. Part. von: ducere = führen] (Elektrot.): *magnetischer Verstärker in Form einer Drosselspule, deren Eisenkern durch einen in gesonderter Wicklung fließenden Gleichstrom vormagnetisiert ist.*

Transept [tran'zɛpt], der od. das; -[e]s, -e [mlat. transeptum, zu ↑trans-, Trans- u. ↑Septum] (Archit.): *Querhaus.*

Transfer [trans'feːɐ̯], der; -s, -s [engl. transfer, eigtl. = Übertragung, Überführung, zu: to transfer; ↑transferieren]: **1.** (Wirtsch.) *Wertübertragung im zwischenstaatlichen Zahlungsverkehr, Zahlung in ein anderes Land in dessen Währung.* **2.** *Überführung, Weitertransport im internationalen Reiseverkehr* (z. B. vom Flughafen zum Hotel u. umgekehrt). **3.** (Sport, bes. Fußball) *mit der Zahlung einer Ablösesumme verbundener Wechsel eines Berufsspielers von einem Verein zum andern.* **4.** (bildungsspr. veraltend) *Übersiedlung, Umsiedlung in ein anderes Land: die Familie beantragte ihren T.* **5. a)** (Psych., Päd.) *Übertragung der im Zusammenhang mit einer bestimmten Aufgabe erlernten Vorgänge auf eine andere Aufgabe;* **b)** (Sprachw.) *[positiver] Einfluß der Muttersprache auf das Erlernen einer Fremdsprache;* **c)** (Sprachw.) svw. ↑Transferenz.

Transfer-: ~**abkommen,** das (Wirtsch.): ~**klausel,** die (Wirtsch.): *Vereinbarung im internationalen Zahlungsverkehr über die Möglichkeit, bei Schwierigkeiten in der Zahlungsbilanz mit der Transferierung von Raten vorübergehend auszusetzen;* ~**liste,** die (Fußball): *Liste der für einen Transfer (3) zur Verfügung stehenden Spieler;* ~**schwierigkeit,** die ⟨meist Pl.⟩ (Wirtsch.); ~**straße,** die (Technik): *Fertigungsstraße, bei der Bearbeitung u. Weitertransport automatisch erfolgen;* ~**summe,** die (Fußball): svw. ↑Ablösesumme. **transferabel** [transfe'raːbl̩] ⟨Adj.; ...bler, -ste⟩ (Wirtsch.): *zum Umwechseln od. Übertragen in eine fremde Währung geeignet;* **Transferenz** [...'rɛnts], die; -, -en (Sprachw.): a) ⟨o. Pl.⟩ *Vorgang u. Ergebnis der Übertragung einer bestimmten Erscheinung in einer Fremdsprache auf das System der Muttersprache;* **b)** *Übernahme fremdsprachiger Wörter, Wortverbindungen, Bedeutungen o. ä. in die Muttersprache;* **transferieren** [...'riːrən] ⟨sw. V.; hat⟩ [engl. to transfer < lat. trānsferre = hinüberbringen]: **1.** (Wirtsch.) **a)** *einen Transfer (1) durchführen;* **b)** *Geld überweisen:* eine Summe auf ein Konto t. **2.** (Fußball) *einen Berufsspieler von Verein zu Verein*

gegen eine Transfersumme übernehmen od. abgeben. **3.** (österr. Amtsspr.) *versetzen* (1 b); ⟨Abl.:⟩ **Transferierung,** die; -, -en.

Transfiguration, die; -, -en [lat. trānsfigurātio = Umwandlung]: **a)** ⟨o. Pl.⟩ (Rel.) *die Verklärung Christi u. Verwandlung seiner Gestalt in die Daseinsweise himmlischer Wesen;* **b)** (bild. Kunst) *Darstellung* (1 a) *der Transfiguration* (a).

transfinit ⟨Adj.; o. Steig.⟩ [zu ↑trans-, Trans- u. lat. finis = Grenze] (Math., Philos.): *unendlich* (1 b).

Transformation, die; -, -en [spätlat. trānsfōrmātio, zu lat. trānsfōrmāre, ↑transformieren] (bildungsspr., Fachspr.): *das Transformieren; Umformung, Umwandlung, Umgestaltung;* ⟨Abl.:⟩ **transformationell** ⟨Adj.; o. Steig.⟩: *die Transformation betreffend, auf ihr beruhend;* **Transformationsgrammatik,** die; -, -en (Sprachw.): *Grammatiktheorie, die die Regeln zur Umwandlung von Sätzen in andere mit gleichem semantischem Gehalt erforscht u. über die verschiedenen möglichen Oberflächenstrukturen zu einer Tiefenstruktur vorzudringen sucht;* **Transformationsregel,** die; -, -n (Sprachw.): *grammatische Regel, die angibt, wie aus einer gegebenen syntaktischen od. semantischen Struktur andere Strukturen abzuleiten sind.*

Transformator [...'ma:tɔr, auch: ...to:g], der; -s, -en [...ma-'to:rən; nach frz. transformateur]: *Gerät, elektr. Maschine, mit der die Spannung eines Stromes erhöht od. vermindert werden kann; Umspanner; Übertrager.*

Transformator-: ↑Transformatoren-.

Transformatoren- (Transformator): ∼**anlage,** die; ∼**bau,** der ⟨o. Pl.⟩; ∼**blech,** das: *in besonderen Verfahren hergestelltes Blech für den Transformatorenbau;* ∼**fabrik,** die: svw. ↑∼werk; ∼**häuschen,** das: *im Freien errichtete Anlage in Form eines flachen Häuschens, in der ein Transformator installiert ist;* ∼**werk,** das: *Werk, in dem Transformatoren hergestellt werden.*

transformieren ⟨sw. V.; hat⟩ [1: lat. trānsfōrmāre]: **1.** (bildungsspr., Fachspr.) *umwandeln, umformen, umgestalten.* **2.** (Physik) *mit Hilfe eines Transformators elektrischen Strom umspannen;* ⟨Abl.:⟩ **Transformierung,** die; -, -en.

transfundieren ⟨sw. V.; hat⟩ [lat. trānsfundere = hinübergießen] (Med.): *(Blut) übertragen;* **Transfusion,** die; -, -en [lat. trānsfusio = das Hinübergießen] (Med.): *intravenöse Einbringung, Übertragung von Blut, Lösungen von Blutersatz od. einer Flüssigkeit in den Organismus: eine T. vornehmen.*

Transgression [transgrɛ'sio:n], die; -, -en [lat. trānsgressio = das Hinübergehen]: (Geogr.) *Vordringen des Meeres über größere Gebiete des Festlands (z. B. durch Ansteigen des Meeresspiegels).*

Transhumanz [transhu'manʦ], die; -, -en [frz. transhumance, zu: transhumer < span. trashumar = auf die Weide führen, zu lat. trāns (↑trans-, Trans-) u. humus = Boden]: *Weidewirtschaft, bei der das Vieh oft über große Entfernungen zu den jeweils nutzbaren Weideflächen getrieben wird.*

Transistor [tran'zɪstɔr, auch: ...to:g], der; -s, -en [...'to:rən; engl. transistor, Kurzwort aus transfer = Übertragung u. resistor = elektrischer Widerstand, also eigtl. = Übertragungswiderstand]: **1.** (Elektronik) *als Verstärker, Gleichrichter, Schalter dienendes elektrisches Bauelement aus einem kristallinen Halbleiter mit mindestens drei Elektroden.* **2.** kurz für ↑Transistorradio.

transistor-, Transistor-: ∼**empfänger,** der: svw. ↑∼radio; ∼**gerät,** das (Technik): svw. ↑∼radio; ∼**radio,** das: *Rundfunkgerät mit Transistoren (statt Röhren);* ∼**zündung,** die (Kfz.-T.): *Zündvorrichtung, bei der anstatt eines Unterbrechers ein Emitter in den primären Stromkreis der Zündspule geschaltet ist.*

transistorieren [tranzɪsto'ri:rən], **transistorisieren** [...ri'zi:rən] ⟨sw. V.; hat⟩ (Technik): *(ein Gerät) mit Transistoren bestücken.*

¹**Transit** [tran'zi:t, auch: ...'zɪt, 'tranzɪt], der; -s, -e [ital. transito < lat. trānsitus = Übergang, Durchgang, zu: trānsīre = hinübergehen] (bes. Wirtsch.): *Durchfuhr von Waren od. Durchreise von Personen durch ein Drittland:* diese Straße ist hauptsächlich für den T.: kurz für ↑Transitvisum; ²**Transit** [-], das; -s, -s: kurz für ↑Transitvisum.

Transit-: ∼**abkommen,** das: *zwischenstaatliches Abkommen über den Transitverkehr;* ∼**bahnhof,** der; ∼**geschäft,** das: *Geschäft im Außenhandel, bei dem die Ware in ihrem Bestimmungsland nur im Transit durch ein Drittland erreichen kann;* ∼**gut,** das ⟨meist Pl.⟩; ∼**hafen,** der; ∼**halle,** die: svw.

↑∼raum; ∼**handel,** der; ∼**land,** das ⟨Pl. -länder⟩: Österreich ist ein wichtiges T.; ∼**pauschale,** die: *pauschal an ein Transitland gezahlte Gebühr für Benutzung der Straßen u. ä.;* ∼**raum,** der: *Aufenthaltsraum für Transitreisende auf einem Flughafen;* ∼**reisende,** der u. die; ∼**straße,** die; ∼**strecke,** die; ∼**verbindung,** die; ∼**verbot,** das; ∼**verkehr,** der; ∼**visum,** das: *(in bestimmten Ländern für Transitreisende erforderliches) Durchreisevisum;* vgl. ∼gut; ∼**weg,** der; ∼**zoll,** der: *Zoll für im Transithandel beförderte Waren.*

transitieren [tranzi'ti:rən] ⟨sw. V.; hat⟩ [zu ↑¹Transit] (Wirtsch.): *(von Waren od. Personen) durchfahren, durchlaufen, passieren:* die Sendung muß mehrere Länder t.; **transitiv** ['tranziti:f, auch: ——'–] ⟨Adj.; o. Steig.⟩ [spätlat. trānsitīvus, eigtl. = übergehend, zu lat. trānsīre, ↑Transit] (Sprachw.): *(in bezug auf Verben) ein Akkusativobjekt nach sich ziehend u. ein persönliches Passiv bildend; zielend* (Ggs.: intransitiv): *-e Verben;* „rufen" kann t. gebraucht werden; **Transitiv** [-], das; -s, -e [...i:və] (Sprachw.): *transitives Verb;* ⟨Abl.:⟩ **transitivieren** [...ti'vi:rən] ⟨sw. V.; hat⟩ (Sprachw.): *ein Intransitiv zielend machen;* ⟨Abl.:⟩ **Transitivierung,** die; -, -en: *das Transitivieren;* **Transitivum** [tranzi'ti:vʊm], das; -s, ...va: svw. ↑Transitiv; **transitorisch** [...'to:rɪʃ] ⟨Adj.; o. Steig.⟩ [(spät)lat. trānsitōrius = vorübergehend, zu: trānsīre, ↑Transit] (bes. Wirtsch.): *vorübergehend, nur kurz andauernd, später wegfallend:* -e Aktiva, Passiva (Buchf.; Aktiva, Passiva, die der nachfolgenden Rechnungsperiode zuzurechnen sind); **Transitorium** [...rjɔm], das; -s, ...ien [...jən] (Wirtsch.): *[für die Dauer eines Ausnahmezustands geltender] vorübergehender Haushaltsposten.*

transkontinental ⟨Adj.; o. Steig.⟩: *einen Kontinent überquerend, sich über einen ganzen Kontinent erstreckend.*

transkribieren [transkri'bi:rən] ⟨sw. V.; hat⟩ [lat. trānscrībere = schriftlich übertragen]: **1.** (Sprachw.) **a)** *in eine andere Schrift übertragen;* bes. *Wörter aus einer Sprache mit nichtlateinischer Schrift od. Buchstaben mit diakritischen Zeichen mit lautlich ungefähr entsprechenden Zeichen des lateinischen Alphabets wiedergeben;* **b)** *in eine phonetische Umschrift übertragen.* **2.** (Musik) *die Originalfassung eines Musikstücks für ein anderes od. für mehrere Instrumente umschreiben;* **Transkription,** die; -...rɪp'ʦjo:n], die; -, -en [spätlat. trānscriptio = Übertragung]: *das Transkribieren.*

Translation [transla'ʦjo:n], die; -, -en [1: lat. trānslātio = das Versetzen, die Übersetzung, zu: trānslātum, 2. Part. von trānsferre = hinüberbringen; 3: frz. translation < lat. trānslātio]: **1.** (bildungsspr., Fachspr.) *Übertragung, Übersetzung.* **2.** (Physik) **a)** *geradlinig fortschreitende Bewegung eines Körpers, bei der alle seine Punkte parallele Bahnen in gleicher Richtung durchlaufen;* **b)** *Parallelverschiebung* (z. B. von Kristallgittern). **3.** (Sprachw.) *Übertragung eines Wortes einer bestimmten Wortklasse in die syntaktische Position einer anderen.* **4.** (kath. Kirche) *Übertragung der Reliquien eines Heiligen an einen anderen Ort;* ⟨Zus. zu 4:⟩ **Translationswissenschaft,** die: *Wissenschaft von der Sprachmittlung;* **Translativ** [translati:f, auch: ——'–], der; -s, -e [...i:və] (Sprachw.): *eine bestimmte Richtung angebender Kasus in den finnischen Sprachen* (z. B. finn. taloksi = zum Haus).

Transliteration [translitera'ʦjo:n], die; -, -en [zu ↑trans-, Trans- u. lat. littera = Buchstabe] (Sprachw.): *buchstabengetreue Umsetzung eines nicht in lateinischen Buchstaben geschriebenen Wortes in lateinische Schrift unter Verwendung diakritischer Zeichen;* ⟨Abl.:⟩ **transliterieren** [...'ri:rən] ⟨sw. V.; hat⟩: *eine Transliteration vornehmen.*

Translokation, die; -, -en: **1.** (veraltet) *Ortsveränderung.* **2.** (Biol.) *Verlagerung von Chromosomensegmenten innerhalb derselben Chromosoms od. eines anderen, wodurch eine Mutation hervorgerufen wird;* **translozieren** [...lo'ʦi:rən] ⟨sw. V.; hat⟩: **1.** (veraltet) *versetzen* (1 a, b). **2.** (Biol.) *verlagern* (in bezug auf Chromosomen).

translunar, translunarisch ⟨Adj.; o. Steig.⟩ (Astron., Raumf.): *jenseits des Mondes [gelegen], über dem Mond, die Mondumlaufbahn hinausfliegend.*

transluzent [translu'ʦɛnt], **transluzid** ⟨Adj.; -er, -este⟩ [lat. trānslūcēns (Gen.: trānslūcentis), 1. Part. von: trānslūcēre = durchscheinen] (bildungsspr., Fachspr.): *durchscheinend, durchsichtig:* -er Kunststoff; **Transluzenz** [...'ʦɛnʦ], die; -: *Lichtdurchlässigkeit.*

transmarin, transmarinisch ⟨Adj.; o. Steig.⟩ [lat. trānsmarīnus] (veraltet): *überseeisch.*

Transmission, die; -, -en [(spät)lat. trānsmissio = Übersen-

dung, Übertragung, zu: tränsmissum, 2. Part. von: tränsmittere, ↑transmittieren]: **1.** (Technik) *Vorrichtung zur Kraftübertragung von einem Antriebssystem auf mehrere Arbeitsmaschinen* (z. B. durch einen Treibriemen) die T. ist gerissen. **2.** (Physik) *Durchgang von Strahlen (Licht) durch ein* ¹*Medium* (3) *ohne Änderung der Frequenz;* ⟨Zus. zu 1:⟩ **Transmissionsriemen,** der: *bei einer Transmission verwendeter Riemen;* **Transmissionswelle,** die; **Transmitter** [trans'mɪtɐ], der; -s, - [engl. transmitter, eigtl. = Übermittler, zu: to transmit < lat. tränsmittere, ↑transmittieren]: **1.** (Meßtechnik) svw. ↑Meßwandler. **2.** (Med.) *Stoff, Substanz zur Weitergabe, Übertragung von Erregungen im Nervensystem;* **transmittieren** [...mɪ'tiːrən] ⟨sw. V.; hat⟩ [lat. tränsmittere] (bildungsspr., Fachspr.): *übertragen, -senden.*

transmontan ⟨Adj.; o. Steig.⟩ [lat. tränsmontänus]: **1.** (Geogr.) *jenseits der Berge liegend.* **2.** (selten) *ultramontan.*

transmutieren ⟨sw. V.; hat⟩ [lat. tränsmutäre] (bildungsspr., Fachspr.): *um-, verwandeln.*

transnational ⟨Adj.; o. Steig.⟩ (Politik, Wirtsch.): *übernational, mehrere Nationen umfassend, übergreifend.*

Transozean-: ~dampfer, der; ~flug, der; ~flugzeug, das.

transozeanisch ⟨Adj.; o. Steig.⟩: *jenseits des Ozeans [liegend]:* -e Kulturen.

transparent [transpa'rɛnt] ⟨Adj.; -er, -este⟩ [frz. transparent < mlat. transparens (Gen.: transparentis), 1. Part. von: transparere = durchscheinen]: *durchsichtig, durchscheinend, Licht durchlassend:* -es Papier; -e Aquarellfarben; der Vorhang ist t. und läßt das Tageslicht durch; Ü -e *(durchschaubare)* Bestimmungen; etw. t. machen *(machen, daß etwas klar werden können, was od. wie etw. getan wird);* **Transparent** [-], das; -[e]s, -e: **1.** svw. ↑Spruchband (1): -e mit Parolen zum 1. Mai; ein T. mitführen, entrollen. **2.** *Bild aus Glas, durchscheinendem Papier, Stoff o. ä., das von hinten beleuchtet wird.*

Transparent-: ~apfel, der: svw. ↑Klarapfel; ~leder, das: *durchscheinende, bes. präparierte Tierhaut, die bes. für Bespannungen von Trommeln u. Pauken verwendet wird;* ~papier, das: *durchscheinendes [buntes] Seiden- od. Pergamentpapier;* ~seife, die: *Seife* (1), *die durch Zusatz von Glyzerin od. Äthylalkohol ein transparentes Aussehen hat.*

Transparenz [...nts], die; - [wohl nach frz. transparence]: **1.** (bildungsspr.) *das Durchscheinen; Durchsichtigkeit, [Licht]durchlässigkeit:* Farben von leuchtender T.; Ü daß wir eine etwas größere T. in unsere gemeinsamen ... Verteidigungsbemühungen hineinbringen (Bundestag 189, 1968, 10227). **2.** (Optik) *[Maß für die] Lichtdurchlässigkeit* (als Kehrwert der Opazität 1).

Transphrastik [trans'frastɪk], die; - [zu griech. phrastikós = zum Reden gehörend] (Sprachw.): *linguistische Methode, die über den isolierten Satz hinaus die Zusammenhänge zwischen Sätzen u. ihre gegenseitigen Verflechtungen untersucht;* **transphrastisch** [...'frastɪʃ] ⟨Adj.; o. Steig.⟩ (Sprachw.): *die Transphrastik betreffend, auf ihr beruhend.*

Transpiration [transpira'tsjoːn], die; -, -en [frz. transpiration, zu: transpirer, ↑transpirieren]: **1.** (bildungsspr.) *Hautausdünstung, Absonderung von Schweiß:* in einer Sauna wird die T. angeregt. **2.** (Bot.) *Abgabe von Wasserdampf durch die Spaltöffnungen der Pflanzen;* **transpirieren** [...'riːrən] ⟨sw. V.; hat⟩ [frz. transpirer, zu lat. träns (↑trans-, Trans-) u. spiräre, ↑²Spiritus] (gespreizt, verhüll.): *schwitzen.*

Transplantat [transplan'taːt], das; -[e]s, -e [zu spätlat. tränsplantäre, ↑transplantieren] (Med.): *transplantiertes od. zu transplantierendes Gewebe od. Organ:* das T. muß einheilen; **Transplantation** [...ta'tsjoːn], die; -, -en: **1.** (Med.) *das Transplantieren eines Gewebes od. eines Organs auf einen anderen Körperteil od. einen anderen Menschen; Gewebs-, Organverpflanzung; Gewebs-, Organübertragung:* eine T. vornehmen, durchführen; vgl. Explantation, Implantation. **2.** (Bot.) *Veredlung durch Aufpfropfen eines Edelreises;* **Transplanteur** [...'tøːɐ], der; -s, -e [französierende Bildung] (Jargon): *Arzt, der eine Transplantation ausführt;* **transplantieren** [...'tiːrən] ⟨sw. V.; hat⟩ [spätlat. tränsplantäre = verpflanzen, versetzen] (Med.): *lebendes Gewebe, Organe o. ä. operativ in einen lebenden Organismus einpflanzen:* ihm wurde eine fremde Niere, Haut von seinem Oberschenkel ins Gesicht transplantiert. Vgl. explantieren, implantieren.

transpolar ⟨Adj.; o. Steig.; nicht adv.⟩: *über den Pol hinweg [verkehrend].*

Transponder [trans'pɔndɐ], der; -s, - [engl. transponder,

zusgez. aus: *trans*mitter (↑Transmitter) u. res*ponder* = Antwortgeber] (Nachrichten.): *nachrichtentechnische Anlage, die von einer Sendestation ausgehende Funksignale aufnimmt, verstärkt u. [auf einer anderen Frequenz] wieder abstrahlt* (z. B. in der Radartechnik).

transponieren [transpo'niːrən] ⟨sw. V.; hat⟩ [lat. tränspönere = versetzen, umsetzen]: **1.** (Musik) *ein Tonstück in eine andere Tonart übertragen:* die Arie mußte für ihre Stimme tiefer transponiert werden; transponierende Instrumente *([Blas]instrumente, deren Parte* (a) *in anderer Tonhöhe notiert werden, als sie erklingen).* **2.** (bildungsspr.) *(in einen anderen Bereich) übertragen; versetzen, verschieben:* Unsere Tour hat er nun bißchen in "Königliche Hoheit" geschildert, nur daß es dort von ordinären Fahrrad aufs Pferd transponiert ist (Katia Mann, Memoiren 24). **3.** (Sprachw.) *in eine andere Wortklasse überführen;* ⟨Abl.:⟩ **Transponierung,** die; -, -en.

Transport [trans'pɔrt], der; -[e]s, -e [frz. transport, zu: transporter, ↑transportieren]: **1.** *das Transportieren; Beförderung, Beförderung von Dingen od. Lebewesen:* ein schwieriger, teurer T.; der T. von Gütern auf der Straße, mit der Bahn, auf/mit Lastwagen, mit Containern, per Schiff, Flugzeug; der Verletzte hat der T. ins Krankenhaus überstanden; die Ware muß so verpackt sein, daß sie auf dem/beim T. nicht beschädigt wird; jmdn. auf den T. schicken *(wegschicken, abkommandieren).* **2.** *für den Transport* (1), *die Beförderung zusammengestellte Menge von Waren, vorgesehene Anzahl von Tieren od. Personen:* ein T. Pferde, Autos, Soldaten; ein T. mit Lebensmitteln ist eingetroffen, geht morgen ab.

transport-, Transport-: ~agentur, die; ~anlage, die: svw. ↑Förderanlage; ~arbeiter, der: *beim Be- u. Entladen in einer Spedition o. ä. beschäftigter Arbeiter;* ~automatik, die (Fot.): *Einrichtung zum automatischen Filmtransport u. Spannen des Verschlusses bei Fotoapparaten;* ~band, das ⟨Pl. -bänder⟩ (Technik): svw. ↑Förderband; ~begleiter, der; ~behälter, der; ~bestimmung, die ⟨meist Pl.⟩; ~beton, der: *fertig gemischter Beton, der in Spezialfahrzeugen zur Baustelle transportiert wird;* ~fähig ⟨Adj.; nicht adv.⟩: *von einem Verletzten o. ä.) in einer solchen Verfassung, daß ein Transport zu verantworten ist,* dazu: ~fähigkeit, die ⟨o. Pl.⟩; ~fahrzeug, das; ~flugzeug, das; ~führer, der: *jmd., der für einen Transport* (2) *verantwortlich ist;* ~gebühr, die; ~gefährdung, die (jur.): *strafbare fahrlässige od. mutwillige Handlung, durch die die Sicherheit des Verkehrs (auf der Straße od. Schiene, auf dem Wasser od. in der Luft) gefährdet wird;* ~gewerbe, das; ~kette, die: *lückenlos funktionierender [Weiter]transport;* ~kiste, die; ~kolonne, die; ~kosten ⟨Pl.⟩; ~maschine, die: svw. ~flugzeug; ~mittel, das; ~netz, das; ~polizei, die; ~polizist, der; ~schiff, das; ~unfähig ⟨Adj.; o. Steig.; nicht adv.⟩: *nicht transportfähig;* ~unternehmen, das svw. ↑Spedition (b); ~unternehmer, der ↑Spediteur; ~versicherung, die: *Versicherung gegen Schäden od. Verlust während des Transports;* ~weg, der: kürzere u suchen; ~wesen, das ⟨o. Pl.⟩; ~zeit, die; ~zug, der.

transportabel [transpɔr'taːbl̩] ⟨Adj.; o. Steig.; nicht adv.⟩ [frz. transportable]: *so beschaffen, daß man es leicht transportieren, an einen anderen Ort schaffen kann:* ein transportables Fernsehgerät *(Portable);* die ganze Anlage ist t.; **Transportation,** die; -, -en [frz. transportation] (selten): svw. ↑Transportierung; **Transporter** [trans'pɔrtɐ], der; -s, - [engl. transporter, zu: to transport < (m)frz. transporter, ↑transportieren]: *Auto, Schiff od. Flugzeug mit viel Laderaum für [Fern]transporte:* die Truppen wurden in einem T. verladen; **Transporteur** [...'tøːɐ], der; -s, -e [frz. transporteur]: **1.** *jmd., der etw. transportiert.* **2.** (Math. veraltend) svw. ↑Winkelmesser. **3.** *gezahnte Vorrichtung an der Nähmaschine, mit der der Stoff Stich für Stich weitergeschoben wird;* **transportieren** [...'tiːrən] ⟨sw. V.; hat⟩ [frz. transporter < lat. tränsportäre = hinüberschaffen, -bringen]: **a)** *an einen anderen Ort bringen, befördern:* Güter auf Lastwagen, mit der Bahn, per Schiff, im Flugzeug t.; die Truppen wurden an die Front transportiert; Ü Nerven transportieren Impulse im Gehirn; **b)** (Technik) *mechanisch bewegen, weiterschieben:* ein kleines Zahnrad transportiert den Film im Apparat; ⟨auch ohne Akk.-Obj.:⟩ die Maschine, Kamera transportiert nicht richtig; ⟨Abl.:⟩ **Transportierung,** die; -, -en.

Transposition [...], die; -, -en [zu lat. tränspositum, 2. Part. von: tränspönere, ↑transponieren]: **1.** (Musik) *das Transpo-*

nieren (1). **2.** (bildungsspr.) *das Transponieren* (2). **3.** (Sprachw.) *das Transponieren* (3).

Transsexualismus [transzɛksŭaˈlɪsmʊs], der; - [zu ↑ sexual, sexualisieren] (Med., Psych.): *psychologische Identifizierung eines Menschen mit dem Geschlecht, das seinem eigenen körperlichen Geschlecht entgegengesetzt ist, mit dem Wunsch nach Geschlechtsumwandlung;* **transsexuell** ⟨Adj.; o. Steig.⟩: *sich dem entgegengesetzten Geschlecht zugehörig fühlend u. Geschlechtsumwandlung durch eine Operation erstrebend od. erreicht habend;* ⟨subst.:⟩ **Transsexuelle,** der u. die; -n, -n ⟨Dekl. ↑ Abgeordnete⟩.

Transsubstantiation [transzʊpstantsĭaˈtsĭoːn], die; -, -en [mlat. transsubstantiatio = Wesensverwandlung, zu lat. trāns = hinüber u. substantia, ↑ Substanz] (kath. Kirche): *durch die Konsekration (2) im Meßopfer sich vollziehende Verwandlung von Brot u. Wein in Leib u. Blut Jesu Christi;* ⟨Zus.:⟩ **Transsubstantiationslehre,** die ⟨o. Pl.⟩.

Transsudat [transzuˈdaːt], das; -[e]s, -e [zu ↑ trans-, Transu. lat. sudāre = (aus)schwitzen] (Med.): *bei der Transsudation abgesonderte durchsichtige, gelbliche, eiweißarme Flüssigkeit;* **Transsudation** [...daˈtsĭoːn], die; -, -en (Med.): *nicht entzündliche Absonderung von Flüssigkeit in Körperhöhlen.*

Transuran, das; -s, -e ⟨meist Pl.⟩ (Chemie): *durch Beschuß von schweren Atomkernen mit energiereichen Neutronen od. Ionen künstlich erzeugter, radioaktiver chem. Grundstoff mit höherer Ordnungszahl als das schwerste natürlich vorkommende Element Uran;* ⟨Abl.:⟩ **transuranisch** ⟨Adj.; o. Steig.; nicht adv.⟩ (Chemie): *im periodischen System der Elemente hinter dem Uran stehend.*

transversal [transvɛrˈzaːl] ⟨Adj.; o. Steig.⟩ [mlat. transversalis, zu lat. trānsversus = quergliegend, adj. 2. Part. von trānsvertere = hinüberwenden] (Fachspr.): *quer verlaufend, schräg; senkrecht zur Hauptachse od. Richtung der Ausbreitung [stehend, schwingend].*

Transversal-: ~**bahn,** die: *quer durch ein Land, Gebiet laufende Bahn;* ~**schwingung,** ~**welle,** die (Physik): *Welle, bei der die Schwingungsrichtung der Teilchen senkrecht zur Richtung verläuft, in der sie sich ausbreitet.*

Transversale, die; -, -n ⟨zwei -[n]⟩ (Geom.): *Gerade, die eine polygonale geometrische Figur, bes. die Seiten eines Dreiecks, schneidet; Treffgerade.*

transvestieren [transvɛsˈtiːrən] ⟨sw. V.; hat⟩ (Psych., Med.): *auf Grund einer vom normalen sexuellen Verhalten abweichenden Neigung die für das andere Geschlecht typische Kleidung anlegen;* **Transvestismus,** Transvestitismus [...vɛs(ti)ˈtɪsmʊs], der; - [zu ↑ trans-, Trans- u. lat. vestis, ↑ Weste] (Psych., Med.): *vom normalen sexuellen Verhalten abweichende Tendenz zur Bevorzugung von Kleidungsstücken, die für das andere Geschlecht typisch sind;* **Transvestit** [...ˈtiːt], der; -en, -en: *Mann, der sich auf Grund seiner Veranlagung wie eine Frau kleidet;* ⟨Zus.:⟩ **Transvestitenbar,** die; **Transvestitenshow,** die; ⟨Abl.:⟩ **transvestitisch** ⟨Adj.; o. Steig.⟩: *einem, den Transvestiten entsprechend, sich auf sie beziehend;* **Transvestitismus:** ↑ Transvestismus.

transzendent [transtsɛnˈdɛnt] ⟨Adj.; o. Steig.⟩ [lat. trānscendēns (Gen.: trānscendentis), 1. Part. von: trānscendere, ↑ transzendieren] 1. (Philos.) *die Grenzen der Erfahrung u. der sinnlich erkennbaren Welt überschreitend; übersinnlich, übernatürlich* (Ggs.: immanent b). 2. (Math.) *nicht algebraisch, über das Algebraische hinausgehend;* **transzendental** [...ˈtaːl] ⟨Adj.; o. Steig.⟩ [mlat. transcendentalis = übersinnlich] (Philos.): a) svw. ↑ transzendent (1); b) *vor jeder subjektiven Erfahrung liegend u. die Erkenntnis der Gegenstände an sich erst ermöglichend;* **Transzendentalismus** [...taˈlɪsmʊs], der; - (Philos.): *System der Transzendentalphilosophie;* **Transzendentalphilosophie,** die ⟨o. Pl.⟩ (Philos.): *(nach Kant) erkenntniskritische Wissenschaft von den transzendentalen (b) Bedingungen;* **Transzendenz** [...ˈdɛnts], die; - [spätlat. trānscendentia = das Überschreiten] 1. (bildungsspr.) *das jenseits der Erfahrung, der Gegenständlichen Liegende; Jenseits;* die T. Gottes; b) (Philos.) *das Überschreiten der Grenzen von Erfahrung u. Bewußtsein, des Diesseits;* **transzendieren** [...ˈdiːrən] ⟨sw. V.; hat⟩ [lat. trānscendere = hinübergehen] (bildungsspr.): *über einen Bereich hinaus in einen anderen [hin]überreichen, die Grenzen eines Bereichs überschreiten;* ⟨Abl.:⟩ **Transzendierung,** die; -, -en.

Trap [trap], der; -[s] [engl. trap = Wurfmaschine, eigtl. = Klappe, Falle]: kurz für ↑ Trapschießen.

Trapez [traˈpeːts], das; -es, -e [spätlat. trapezium < griech. trapézion, eigtl. = Tischchen, Vkl. von: trápeza = Tisch]:

1. (Geom.) *Viereck mit zwei parallelen, aber ungleich langen Seiten.* **2.** *an zwei frei hängenden Seilen befestigte kurze Holzstange für turnerische, artistische Schwungübungen; Schaukelreck:* am, auf dem T. turnen; am T. hängen.

trapez-, Trapez-: ~**akt,** der: *am Trapez ausgeführte Zirkusnummer;* ~**förmig** ⟨Adj.; o. Steig.; nicht adv.⟩: *ein -er Ausschnitt am Kleid;* ~**kapitell,** das (Archit.): *[byzantinisches] Kapitell mit trapezförmigen Seitenflächen;* ~**künstler,** der; ~**muskel,** der (Anat.): *trapezförmiger Rückenmuskel beiderseits der Wirbelsäule;* ~**nummer,** die: *Nummer* (2) *am Trapez.*

Trapezoeder [trapɛtsoˈʔeːdɐ], das; -s, - [zu ↑ Trapez u. griech. hédra = Fläche, Basis] (Geom.): *von [gleichschenkligen] Trapezen begrenzter Körper;* **Trapezoid** [...oˈiːt], das; -[e]s, -e [zu griech. -oeidés = ähnlich] (Geom.): *Viereck, das keine zueinander parallelen Seiten hat.*

trapp! [trap] ⟨Interj.⟩: lautm. für das Geräusch schnell trappelnder Schritte od. Pferdehufe od. den rhythmischen Gleichklang einer marschierenden Kolonne.

Trapp [-], der; -[e]s, -e [schwed. trapp, zu: trappa = Treppe] (Geol.): *großflächig in mehreren, treppenartig verschobenen Lagen übereinanderliegender Basalt; Plateaubasalt.*

¹Trappe [ˈtrapə], die; -, -n, Jägerspr. auch: der; -n, -n [mhd. trappe, H. u., viell. aus dem Slaw.]: *in mehreren Arten vorkommender, dem Kranich verwandter, größerer brauner Vogel mit weißem Bauch, schwarz gebändertem Schwanz u. bartartigen Federn an der Unterseite des Halses sowie kräftigen, dreizehigen Füßen, der auf Feldern u. Steppen lebt u. ein guter Läufer u. schneller Flieger ist.*

²Trappe [-], die; -, -n [zu ↑ trappen] (nordd.): *[schmutzige] Fußspur:* er hat wieder seine -n auf den Teppich hinterlassen; **trappeln** [ˈtrapl̩n] ⟨sw. V.⟩ [zu ↑ trappen]: a) *mit kleinen, schnellen, kurzen u. hörbaren Schritten gehen* ⟨ist⟩: Hinter ihm trappelten seine sechs Kinder und schubsten einander (Strittmatter, Wundertäter 12); b) *in schnellem Wechsel kurz u. hörbar auf den Boden treten* ⟨hat⟩: man hörte Hufe t.; **trappen** [ˈtrapn̩] ⟨sw. V.; ist⟩ [aus dem Niederd. < mniederd. trappen; urspr. lautm.]: *mit kurzen u. hörbaren Schritten gehen.*

Trappenvogel, der; -s, ...vögel: svw. ↑ ¹Trappe.

Trapper [ˈtrapɐ], der; -s, - [engl. trapper, eigtl. = Fallensteller, zu: trap, ↑ Trap] (früher): *nordamerik. Pelztierjäger.*

Trappist [traˈpɪst], der; -en, -en [nach der frz. Abtei La Trappe in der Normandie]: *Angehöriger eines (1664 von reformerischen Zisterziensern gegründeten) asketisch u. mit strengem Schweigegebot lebenden Ordens.*

Trappisten-: ~**käse,** der [der Käse wurde urspr. nur in La Trappe (↑ Trappist) hergestellt]: *Schnittkäse von buttergelber Färbung mit vielen kleinen Löchern, dunkelgelber, glatter Rinde u. angenehm mildem Geschmack;* ~**kloster,** das; ~**orden,** der.

Trappistin, die; -, -nen: *Angehörige des weiblichen Trappistenordens.*

Traps [traps], der; - u. -es, -e [engl. traps, Pl. von trap, ↑ Trap] (Technik): *[Schraube am] Geruchsverschluß eines Waschbeckens, Ausgusses o. ä.;* **Trapschießen,** das; -s, - [↑ Trap]: **1.** (o. Pl.) *Wurftauben- od. Tontaubenschießen, bei dem die Schützen in einer Linie parallel vor der Wurfmaschinen stehen u. jeweils zwei Schüsse auf die in wechselnden Richtungen geworfenen Tauben abgeben dürfen.* **2.** *Veranstaltung, Wettkampf des Trapschießens* (1).

trapsen [ˈtrapsn̩] ⟨sw. V.; ist/hat⟩ [zu ↑ trappen] (landsch.): *schwerfällig, stampfend gehen:* traps nicht so!

trara! [traˈraː] ⟨Interj.⟩ [lautm.]: *ein fröhliches Horn- od. Trompetensignal nachahmender Ausruf:* t.!, so blasen die Jäger, t., t.! (Jägerlied); ⟨subst.:⟩ **Trara** ⟨o. Pl., das; -s: a) *Hornsignal, t. usw. abwertend) großes Aufsehen, Lärm, Umstände:* es gab wieder allerhand T.; die Feier verlief ohne großes T.; viel, großes T. [um etw.] machen.

trascinando [traʃiˈnando] ⟨Adv.⟩ [ital. trascinando, zu: trascinare = (ver)schleppen] (Musik): *schleppend, zögernd;* ⟨subst.:⟩ **Trascinando** [-], das; -s, -s u. ...di (Musik): *schleppendes, verzögerndes Spiel.*

Traß [tras], der; Trasses, Trasse [niederl. tras, älter: terras < frz. terrasse, ↑ Terrasse] (Geol.): *vulkanischer ¹Tuff, der zur Herstellung von Zement Verwendung findet.*

Trassant [traˈsant], der; -en, -en [zu ital. tratta, ↑ Tratte] (Wirtsch.): *Aussteller einer Tratte;* **Trasse** [ˈtrasə], die; -, -n [frz. trace = Spur, Umriß,

zu: tracer, ↑trassieren]: **a)** *geplante, im Gelände abgesteckte Linienführung eines Verkehrsweges, einer Versorgungsleitung o. ä.:* die neue T. soll eine kürzere Verbindung zwischen den beiden Städten schaffen; eine T. führen.; **b)** *Bahnkörper; Bahn-, Straßendamm;* **Trassee** [...se:], das; -s, -s [frz. tracé] (schweiz.): svw. ↑Trasse (a, b); **Trassenführung,** die; **Trassenverlauf,** der; **trassieren** [tra'si:rən] 〈sw. V.; hat〉 [1: frz. tracer = vorzeichnen, entwerfen, über das Vlat. zu lat. tractum, 2. Part. von: trahere, ↑traktieren; 2: zu ↑Tratte]: **1.** *eine Trasse zeichnen, im Gelände festlegen, abstecken:* die neue Strecke, eine Erdgasleitung t. **2.** (Wirtsch.) *einen Wechsel [auf jmdn.] ziehen od. ausstellen;* 〈Abl. zu 1. u. 2.:〉 **Trassierung,** die; -, -en.

trat [tra:t], **träte** ['trɛ:tə]: ↑treten.

Tratsch [tra:tʃ], der; -[e]s [zu ↑tratschen] (ugs. abwertend): svw. ↑Klatsch (2 a): um solchen T. kümmere ich mich nicht; **Tratsche,** die; -, -n (ugs. abwertend): *jmd., der tratscht;* **tratschen** ['tra:tʃn] 〈sw. V.; hat〉 [urspr. lautm.] (ugs. abwertend): *[viel u. übel] klatschen* (4 a): ständig im Hausflur stehen und t.; über jmdn., etw. t.; 〈Abl.:〉 **Tratscherei** [tra:tʃə'rai], die; -, -en (ugs. abwertend): *das Tratschen:* die T. wollte kein Ende nehmen.

Tratte ['tratə], die; -, -n [ital. tratta, eigtl. = die Gezogene, 2. Part. von: trarre = ziehen < lat. trahere, ↑traktieren] (Bankw.): *gezogener Wechsel (auf Grund dessen der Bezogene am Fälligkeitstag die Wechselsumme dem Remittenten zu zahlen hat);* **Trattoria** [trato'ri:a], **Trattorie** [trato'ri:], die; -, ...ien [...i:ən] ital. trattoria, zu: trattore = Gastwirt, zu: trattare = verpflegen, beköstigen < lat. tractāre, ↑traktieren]: *einfaches Speiselokal [in Italien].*

tratzen ['tratsn̩] (österr.), **trätzen** ['trɛtsn̩] 〈sw. V.; hat〉 [Nebenf. von ↑trotzen] (südd.): *necken.*

Trau- (trauen 3): ~**altar,** der; *Altar, vor dem eine Trauung vorgenommen wird:* ein festlich geschmückter T.; * **[mit jmdm.] vor den T. treten** (geh.): *sich [mit jmdm.] kirchlich trauen lassen);* **jmdn. zum T. führen** (geh., veraltet): *eine Frau heiraten;* ~**formel,** die: *vom Standesbeamten bzw. vom Geistlichen beim Vollziehen einer Trauung gesprochene Formel;* ~**gespräch,** das (ev. Kirche): *vorbereitendes Gespräch zwischen Brautleuten u. Pfarrer über Bedeutung u. Wesen der Ehe;* ~**rede,** die: *vom Standesbeamten bzw. Geistlichen bei einer Trauung gehaltene Ansprache;* ~**register,** das: *standesamtliches Register, in dem die vollzogenen Trauungen eingetragen werden;* ~**ring,** der: *in zwei gleichartigen Exemplaren hergestellter, bei der Trauung zwischen den Brautleuten gewechselter [schlichter, steinloser] Ring als Zeichen des Ehestandes; Ehering;* ~**schein,** der: *Urkunde über die vollzogene Trauung:* ohne T. leben (ugs.: *unverheiratet zusammenleben);* ~**zeuge,** der: *jmd., der von den Brautleuten für eine Eheschließung als Zeuge benannt wurde u. als solcher anwesend ist.*

Träubchen ['trɔypçən], das; -s, -: ↑Traube (1, 3); **Traube** ['traubə], die; -, -n [mhd. trūbe, ahd. thrūbo, viell. eigtl. = Klumpen]: **1.** 〈Vkl. ↑Träubchen〉 *kurz für* ↑Weintraube: süße, grüne, blaue u.; -n ernten; ein Kilo -n kaufen; R jmdm. hängen die -n zu hoch/sind die -n zu sauer *(jmd. tut so, als wollte er etw. eigentlich Begehrenswertes gar nicht haben, um nicht zugeben zu müssen, daß ihm die Sache zu mühsam ist od. seine Fähigkeiten dazu nicht ausreichen;* nach einer Äsopischen Fabel). **2.** *dichtgedrängte (auf einen bestimmten Punkt fixierte) Menge (es. von Menschen):* eine T. summender Bienen; -n von Menschen drängten sich vor den Schaufenstern; sie hingen in -n an der Straßenbahn. **3.** 〈Vkl. ↑Träubchen〉 (Bot.) *Blütenstand, bei dem jede Blüte einzeln an einem kleinen, von der Hauptachse abgehenden Stiel hängt.*

Träubel ['trɔybl̩], das; -s, -: svw. ↑Traubenhyazinthe.

trauben-, Trauben-: ~**ernte,** die; ~**förmig** 〈Adj.; o. Steig.; nicht adv.〉; ~**holunder,** der: *in Gebirgsgegenden wachsende Art des Holunders mit gelblichweißen Blüten in dichten, aufrechten (wie Trauben 3 wirkenden) Rispen u. scharlachroten Früchten;* ~**hyazinthe,** die: *der Traube (3) ähnliche Pflanze mit meist blauen, in Trauben (3) stehenden Blüten;* ~**kamm,** der: svw. ↑Kamm (8); ~**kirsche,** die: *Baum od. Strauch mit duftenden, weißen Blüten in überhängenden Trauben (3); Ahlkirsche;* ~**kur,** die: *Diätkur mit Weintrauben;* ~**lese,** die: *das Ernten von Weintrauben;* ~**maische,** die: ↑Maische (3); ~**most,** der: ↑Most (1 a); ~**saft,** der; ~**säure,** die (Chemie): *in Weinbeeren enthaltene Form der Weinsäure;* ~**schere,** die: *besondere Schere, mit der*

[bei Tisch] große Trauben (1) *auseinandergeschnitten werden können;* ~**wickler,** der: *Schmetterling, dessen Raupen Blüten u. Beeren der Weinreben anfressen;* ~**zucker,** der: *natürlicher Zucker, der bes. in Pflanzensäften, Früchten u. im Honig vorkommt; Glucose; Stärkezucker.*

traubig ['traubɪç] 〈Adj.; o. Steig.〉 (Fachspr.): *wie eine Traube* (3), *in Trauben:* die Blüten sind t. angeordnet.

trauen ['trauən] 〈sw. V.; hat〉 [mhd. trūwen, ahd. trū(w)ēn, verw. mit ↑treu; 3: schon mhd., eigtl. = (dem Manne) anvertrauen]: **1.** *Vertrauen zu jmdm., etw. haben; jmdm., einer Sache Glauben schenken; nichts Böses hinter jmdm., etw. vermuten:* diesem Mann kann man t.; ich traue seinen Worten nicht [recht]; seinen Versprechungen ist nicht zu t.; R ich traue dem Braten nicht (ugs.: *die Sache sieht zwar gut aus, aber irgend etwas Unangenehmes scheint sich dahinter zu verbergen);* Spr trau, schau, wem! *(man soll sich einen Menschen erst genau ansehen, ehe man ihm vertraut).* **2.** 〈t. + sich; meist verneint od. fragend〉 *etw. zu tun wagen, sich getrauen:* ich traue mich/(selten, landsch.:) mir nicht, ins Wasser zu springen, auf den Baum zu klettern; 〈auch ohne Inf.:〉 du traust dich ja nicht *(hast keinen Mut)!;* 〈ugs. auch mit unpers. Akk.-Obj.:〉 Die traut sich alles, aber auch alles (Bastian, Brut 44); **b)** *sich an eine Stelle od. von der Stelle wagen:* sie traut sich nicht allein in die Stadt, aus dem Haus; ich traue mich nicht in seine Nähe. **3.** *von Amts wegen in einer staatlichen od. kirchlichen Feier ehelich verbinden:* der Standesbeamte, Pfarrer hat das Paar getraut; sie werden heute getraut.

Trauer ['trauɐ], die; - [mhd. trūre, zu ↑trauern]: **1. a)** *[tiefer] seelischer Schmerz über einen Verlust od. ein Unglück;* T. erfüllte ihn, überkam ihn; die T. über den Verlust war groß; T. um den Tod eines nahen Angehörigen empfinden; er hat in T. *(trauert um einen Toten);* der Tod der Mutter versetzte sie in tiefste T.; er war voll/voller T. über den Verlust; (formelhaft in Todesanzeigen:) in stiller T., in tiefer T.; **b)** *Zeit des [offiziellen, durch Kleidung o. ä. nach außen zur Schau getragenen] Trauerns nach einem Todesfall:* bis zum Staatsbegräbnis wurden drei Tage T. angeordnet; ihre T. dauert noch zwei Monate; er hat schon vor Ablauf der T. *(des Trauerjahres)* wieder geheiratet. **2.** *Trauerkleidung:* T. tragen; eine Dame in T.

trauer-, Trauer-: ~**akt,** der: *offizielle Trauerfeier;* ~**anzeige,** die: ↑Todesanzeige; ~**arbeit,** die (Psychoanalyse): *(nach S. Freud) psychische Verarbeitung der Trauer* (1 a), *die jmd. über den Verlust einer Bezugsperson empfindet:* Überblickt man die ... Romane ..., so drängt sich die Überzeugung auf, daß hier ein Ich ... den vulminanten Teil der T. unternimmt (Sprache im technischen Zeitalter 76, 1980, 327); ~**band,** das 〈Pl. -bänder〉, ~**binde,** die: vgl. ~**flor;** ~**botschaft,** die; ~**brief,** der: *Brief mit Trauerrand;* ~**fahne,** die: *Fahne mit Trauerflor;* ~**fall,** der: vgl. Todesfall: ein T. in der Familie; ~**feier,** die: *[kirchliche] Feier zur od. vor der Bestattung bzw. Einäscherung eines Verstorbenen;* ~**feierlichkeit,** die (meist Pl.): vgl. ~feier: an den -en teilnehmen; ~**flor,** der: *schwarzes Band [aus feinem, florartigem Gewebe], das als Zeichen der Trauer am Ärmel, in einem Knopfloch od. an den Hut getragen od. an eine Fahne geknüpft wird;* ²Flor (1 b); ~**gast,** der 〈meist Pl.〉: *Teilnehmer an einer Trauerfeier [u. beim anschließenden Zusammensein mit der Familie];* ~**gefolge,** das: svw. ↑Gefolge (1 b); ~**geleit,** das: *Gesamtheit der in einem Trauerzug Mitgehenden;* ~**gemeinde,** die (geh.): *Gesamtheit der Teilnehmer einer Trauerfeier;* ~**gesellschaft,** die: *Gesamtheit der Trauergäste, die zur Trauerfeier noch [im Trauerhaus] versammelten Familienangehörigen u. Freunde;* ~**gottesdienst,** der; ~**haus,** das: *Haus bzw. Wohnung eines eben Verstorbenen od. seiner nächsten Angehörigen;* ~**hilfe,** die: *seelischer Beistand u. Hilfe, die jmd. einem Hinterbliebenen angedeihen läßt;* ~**jahr,** das: *Zeitraum von einem Jahr nach dem Tod eines nahen Angehörigen;* ~**karte,** die: vgl. ~brief; ~**kleidung,** die: *schwarze [bes. früher während des ganzen Trauerjahres übliche] Kleidung als Zeichen der Trauer;* ~**kloß,** der [ursprüngl. Soldatenspr.] (ugs. scherzh.): *jmd., der langweilig, schwerfällig ist; ohne Unternehmungslust ist;* ~**kundgebung,** die; ~**mantel,** der: *Tagschmetterling mit samtig braunschwarzen, gelb od. weiß geränderten u. hellblau betupften Flügeln;* ~**marsch,** der (Musik): *langsamer, getragener* ¹Marsch (3); ~**miene,** die (ugs.): *bekümmerter Gesichtsausdruck:* eine T. aufsetzen; ~**musik,** die; ~**nachricht,** die; ~**papier,** das:

Briefpapier mit Trauerrand; ~**rand,** der: *schwarzer (auch grauer) Rand bei Trauerbriefen, -karten, -anzeigen:* Ü seine Fingernägel haben Trauerränder (ugs. scherzh.; *sind unter dem Nagel schwarz, schmutzig);* ~**rede,** die: *Rede bei einer Trauerfeier;* ~**schleier,** der: *von Trauernden, bes. Witwen getragener [das Gesicht verhüllender] Schleier;* ~**spiel,** das [für „Tragödie"]: **1.** *Theaterstück mit tragischem Ausgang.* **2.** (ugs.) *etw. Schlimmes, Beklagenswertes:* es ist ein T., daß man sich das alles gefallen lassen muß; ~**tag,** der (ugs.): *trauriger Tag;* ~**voll** ⟨Adj.; o. Steig.⟩ (geh.): *sehr bekümmert, voll Traurigkeit:* mit -er Miene; ~**weide,** die: *Weide mit lang herunterhängenden Zweigen;* ~**zeit,** die: svw. ↑Trauer (1 b); ~**zug,** der.

trauern ['trauɐn] ⟨sw. V.; hat⟩ [mhd. trūren, ahd. trūrēn = (den Kopf) sinken lassen (als Zeichen der Trauer)]: **1.** *seelischen Schmerz empfinden, betrübt sein u. entsprechendes Verhalten zeigen:* um einen lieben Menschen, um den Tod eines Menschen t.; sie trauerte über den Verlust des Vaters; ⟨oft im 1. Part.:⟩ die trauernden Hinterbliebenen. **2.** *Trauerkleidung tragen:* sie hat lange getrauert.

Trauf [trauf], der; -s, -e [landsch. Form von ↑Traufe] (Forstw.): svw. ↑Waldmantel; **Traufe** ['traufə], die; -, -n [mhd. trouf(e), ahd. trouf, zu ↑triefen, also eigtl. = die Triefende]: svw. ↑Dachtraufe. Vgl. Regen (1).

Traufel ['traufl], die; -, -n [spätmhd. (westmd.) trufel, mniederd. truffel < mniederl. troffel, truweel < (m)frz. truelle < spätlat. truella] (westmd.): svw. ↑Kelle (3).

träufeln ['trɔyfln] ⟨sw. V.⟩ [Iterativbildung zu ↑träufen]: **1.** *in etlichen kleinen Tropfen fallen lassen (auf, in etw.)* ⟨hat⟩: Benzin in das Feuerzeug t.; der Arzt träufelte ihm ein Medikament in die Augen. **2.** (geh., veraltend) *in zahlreichen kleineren Tropfen fallen, herausfließen, heraustreten* ⟨ist⟩; **träufen** ['trɔyfn] ⟨sw. V.; hat/ist⟩ [mhd. tröufen, ahd. troufan] (geh., veraltet): svw. ↑träufeln (1, 2).

traulich ['traulıç] ⟨Adj.⟩ [wohl geb. nach vertraulich/vertraut zu dem unverwandten ↑traut]: **a)** *den Eindruck von Gemütlichkeit u. Geborgenheit erweckend, gemütlich, heimelig:* ein -es Zimmer; beim -en Schein der Lampe; **b)** (selten) *vertraulich, vertraut:* in -er Runde; ⟨Abl.:⟩ **Traulichkeit,** die; -: **a)** *Gemütlichkeit:* mit soviel aufgesparter T. und Romantik in Gassen und Winkeln (Strittmatter, Wundertäter 406); **b)** (selten) *Vertrautheit:* Die warme T. der früheren Gespräche kam nicht auf (Bieler, Mädchenkrieg 260).

Traum [traum], der; -[e]s, Träume ['trɔymə; mhd. ahd. troum, verw. mit ↑trügen]: **1.** *im Schlaf auftretende Vorstellungen, Bilder, Ereignisse, Erlebnisse:* ein schöner, seltsamer T.; wilde, schreckliche Träume; ein böser T. hat ihn gequält; es war [doch] nur ein T.; wenn Träume in Erfüllung gingen!; ich habe einen schweren T. gehabt; Träume auslegen, deuten; aus einem T. gerissen werden, aufschrecken; er erwachte aus wirren Träumen; er redet im T.; das ist mir im T. erschienen; das Kind lebt noch im Reich der Träume; es ist mir wie ein T.; Spr Träume sind Schäume *(besagen nichts, sind belanglos);* *nicht im T. (gar nicht; nicht im entferntesten):* hätte ich an eine solche Möglichkeit gedacht; wir denken nicht im T. daran, hier wegzuziehen. **2. a)** *sehnlicher, unerfüllter Wunsch:* der T. vom Geld, vom Glück; Fliegen war schon immer sein T.; (ugs. scherzh.:) das ist/du bist der T. meiner schlaflosen Nächte; es ist sein T., Schauspieler zu werden; sein T. hat sich endlich erfüllt; das ist der T. meines Lebens *(mein sehnlichster Wunsch);* der T. [vom eigenen Haus] ist ausgeträumt, ist vorbei; aus [ist] der T.! (ugs.; *es besteht keine Hoffnung mehr, daß der Wunsch in Erfüllung geht);* das war die Frau seiner Träume (ugs.; *seiner Wunschvorstellungen);* das habe ich mir in meinen kühnsten Träumen nicht vorgestellt!; **b)** (ugs.) *etw. traumhaft Schönes; Mensch, Gegenstand, Anblick, der, wie die Erfüllung geheimer Wünsche erscheint:* T. in Weiß; ein T. von einem Auto; dort kommt sein blonder T. *(ein hübsches, blondes Mädchen);* die Frühlingslandschaft war ein T. in Farben; die Braut in einem T. *(wunderschönen Kleid)* aus weißer Seide und Spitzen; **¹Traum-:** präfixoides Best. in Zus. mit Subst., das das im Grundwort Genannte auf emotionale Weise als etw. in seiner Art Ideales, einen Traum sein erträumt, darstellt, z. B. Traumberuf, ~frau, ~haus, ~karriere.

traum-, **²Traum-:** ~**ausleger,** der: svw. ↑~deuter; ~**bild,** das: **1.** *im Traum (1) erscheinendes Bild.* **2.** *Wunschbild, Phantasievorstellung;* ~**buch,** das: *Buch mit Traumdeutungen;* ~**deuter,** der: *jmd., der Träume zu erklären versucht;* ~**deu-**

tung, die; ~**dichtung,** die: *Dichtung, die unwirkliche Zustände, Phantasiebilder, Traumgesichte wiedergibt;* ~**fabrik,** die (spött.): *die wirklichkeitsferne, flimmernde Welt des Films:* Hollywood, Amerikas T.; ~**gebilde,** das: svw. ↑~bild (1, 2); ~**gesicht,** das ⟨Pl. -gesichte⟩ (geh.): svw. ↑~bild, *Vision;* ~**gestalt,** die; ~**land,** das: *Welt der Phantasie:* in einem T. leben; ~**los** ⟨Adj.; o. Steig.⟩: *ohne zu träumen:* fest und t. schlafen; ~**tänzer,** der (abwertend): *wirklichkeitsfremder, kaum erreichbaren Idealen nachjagender Träumer,* dazu: ~**tänzerei** [-tɛntsə'rai], die; -, -en, ~**tänzerisch** ⟨Adj.; o. Steig.⟩; ~**verloren** ⟨Adj.⟩: *in Gedanken versunken, vor sich hin träumend:* sie macht einen ganz -en Eindruck; t. dasitzen; ~**versunken** ⟨Adj.⟩: svw. ↑~verloren; ~**wandeln** usw.: ↑schlafwandeln usw.; ~**welt,** die: in einer T. leben.

Trauma ['trauma], das; -s, ...men u. -ta [griech. traũma (Gen.: traúmatos) = Wunde]: **1.** (Psych., Med.) *starke seelische Erschütterung, die [im Unterbewußtsein] noch lange wirksam ist:* ein T. haben, erleiden; das Erlebnis führte bei ihm zu einem T./wurde zum T. für ihn/lastete auf ihm wie ein T. **2.** (Med.) *durch Gewalteinwirkung von außen entstandene Verletzung des Organismus;* **traumatisch** [trau'ma:tıʃ] ⟨Adj.; o. Steig.⟩ [griech. traumatikós = zur Wunde gehörend]: **1.** (Psych., Med.) *das Trauma (1) betreffend, auf ihm beruhend, durch ein Trauma (1) entstanden:* -e Erlebnisse; sein Leiden ist t. bedingt. **2.** (Med.) *durch Gewalteinwirkung [entstanden];* **traumatisieren** [...mati'zi:rən] ⟨sw. V.; hat⟩ (Med., Psych.) *[seelisch] verletzen;* ⟨Abl.:⟩ **Traumatisierung,** die; -, -en; **Traumatologe,** der; -n, -n [↑-loge]: *Arzt mit Spezialkenntnissen auf dem Gebiet der Traumatologie;* **Traumatologie,** die; - [↑-logie]: *Wissenschaft u. Lehre von der Wundbehandlung u. -versorgung.*

Träume: Pl. von ↑Traum.

Traumen: Pl. von ↑Trauma.

träumen ['trɔymən] ⟨sw. V.; hat⟩ [mhd. tröumen, ahd. troumen]: **1. a)** *einen Traum (1) haben:* schlecht, unruhig t.; sie hat von ihrem Vater geträumt; es war mir, als träumte ich [schlaf gut und] träume süß! (fam. Gutenachtgruß); **b)** *im Traum (1) erleben:* einen schönen Traum t.; ich habe etwas Schreckliches geträumt; er träumte (geh.:) ihm träumte, er sei in einem fernen Land; das hast du doch nur geträumt!; ⟨sich + t.:⟩ er träumte sich schon in Paris (geh.:, *in seinen Träumen, in Gedanken war er schon in Paris);* * *sich ⟨Dativ⟩ etwas nicht/nie t. lassen (an etw., eine Möglichkeit überhaupt nicht denken).* **2. a)** *seine Gedanken schweifen lassen; unaufmerksam, nicht bei der Sache sein, sie statt dessen Phantasien hingeben:* in den Tag hinein t.; er träumt mit offenen Augen; träum nicht! *(paß auf!);* (von der Fahrer hat geträumt; träumend dasitzen; Ü ein träumender Mund; der Waldsee lag träumend da; **b)** *etw. wünschen, ersehnen, erhoffen:* er träumte von einer großen Karriere, vom Geld; das ist ein Auto, von dem man träumt; **Träumer** ['trɔymɐ], der; -s, - [mhd. troumære]: **1.** *Mensch, der gern träumt (2 a), seinen Gedanken nachhängt, in sich versponnen ist u. mit der Wirklichkeit nicht recht fertig wird:* paß doch auf, du T. **2.** (selten) *jmd., der träumt (1 a);* **Träumerei** [...mə'rai], die; -, -en: *etw., was man sich erträumt, Wunsch-, Phantasievorstellung:* sich seinen -en hingeben; sie verlor sich in -en; **Träumerin,** die; -, -nen: w. Form zu ↑Träumer; **träumerisch** ⟨Adj.⟩: *verträumt, versponnen:* -e Augen; in -er Todessehnsucht; sie nickte ihm t. zu; **traumhaft** ⟨Adj.; -er, -este⟩: **a)** *wie in einem Traum:* -e Vorstellungen; mit -er Sicherheit; **b)** (ugs.) *wunderbar, überaus schön, großartig:* eine -e Landschaft; das Kleid ist t. [schön]; es gab ein -es Essen t. eingerichtetes Haus.

Trauminet ['trauminet], der; -s [mundartl. = [(ich) traue mich kaum] (österr. ugs.): *Feigling, Zauderer;* **traun** [traun] ⟨Adv.⟩ [mhd. (en)triuwen = in Treue, in Wahrheit, eigtl. Dat. Pl. von: triuwe, ↑Treue] (veraltet): *wahr! ↑fürwahr.*

Trauner ['traunɐ], der; -s, - [eigtl. = Schiff auf der Traun (Nebenfluß der Donau)] (österr.): *flaches Lastschiff.*

traurig ['traurıç] ⟨Adj.⟩ [mhd. trūrec, ahd. trūrac, zu ↑trauern]: **1.** *von Trauer erfüllt; bekümmert; betrübt; in niedergedrückter Stimmung:* ein -es Kind; ein -es Gesicht machen; sehe ihm mit -em großen, -en Augen an; sie hat einen -en Brief geschrieben; immer sehr t. sein; worüber bist du so t.?; er war t., weil niemand kam; der fortgeht, macht die t. ansehen. **2. a)** ⟨nicht adv.⟩ *Trauer, Kummer hervorrufend, seelischen Schmerz verursachend; bedauerlich, beklagenswert:* eine -e

Nachricht; ich erfülle die -e Pflicht, Ihnen mitzuteilen, daß ...; das ist ein sehr -er Fall, ein -es Kapitel; sie kamen zu den -en Erkenntnis, daß ...; eine -e *(freudlose)* Jugend hinter sich haben; [es ist] t., daß man nichts ändern kann; **b)** ⟨selten präd.⟩ *armselig, kümmerlich, erbärmlich, kläglich, in einem schlechten Zustand befindlich:* in -en Verhältnissen leben; eine -e Wohngegend; die Sammlung brachte ein -es Ergebnis; dieser Mann hat eine -e Berühmtheit erlangt, hat eine -e Rolle bei der Sache gespielt; es ist nur noch ein -er Rest vorhanden; die Flüchtlinge sind wirklich t. dran; ⟨Abl.:⟩ **Traurigkeit,** die; -, -en [mhd. trūrecheit, ahd. trūragheit]: **a)** ⟨o. Pl.⟩ *das Traurigsein:* eine große T. erfüllte ihr Herz; jmdn. überkommt, befällt tiefe, dumpfe T.; **b)** *trauriges Ereignis:* Drei Männer zu begraben ... Reden wir nicht von solchen -en (Werfel, Himmel 91).

traut [traut] ⟨Adj.; -er, -este; meist attr.⟩ [mhd., ahd. trūt, H. u.] (geh., veraltend, oft iron.): **a)** *anheimelnd, den Eindruck von Geborgenheit erweckend:* das -e Heim; der Traum vom -en Familienglück; **b)** *vertraut:* im -en Familienkreis, Freundeskreis; ein -er (dichter. veraltend; *lieber, geliebter*) Freund.

Traute [ˈtrautə], die; - [zu ↑trauen] (ugs.): *innere Bereitschaft zum Entschluß, etw. zu tun, was den Betreffenden Überwindung kostet:* er möchte etw. sagen, aber ihm fehlt die T.; keine/nicht die rechte T. [zu etw.] haben.

Trautonium ⓌⒺ [trauˈtoːni̯ʊm], das; -s, ...ien [...i̯ən; unter Anlehnung an ↑Harmonium nach dem Erfinder F. Trautwein (1889–1956)]: *elektroakustisches Musikinstrument mit Lautsprecher u. kleinem Spieltisch, auf dem statt einer Klaviatur an verschiedenen Stellen niederzudrückende Drähte gespannt sind, die durch Schließung eines Stromkreises alle Töne u. Obertöne im Klang der verschiedensten Instrumente hervorbringen können.*

Trauung [ˈtrauʊŋ], die; -, -en [zu ↑trauen (3)]: *Feier, mit der eine Ehe vor dem Standesamt od. in der Kirche geschlossen wird:* eine kirchliche, standesamtliche T.

Travée [traˈveː], die; -, -n [...veːən; frz. travée < lat. trab(ē)s = Balken] (Archit.): svw. ↑Joch (7 a).

Traveller [ˈtrɛvələ], der; -s, - [engl. traveller, eigtl. = Reisender, zu: to travel = sich bewegen; reisen] (Seemannsspr.): *auf einem Stahlbügel od. einer Schiene gleitende Vorrichtung, durch die bes. die Schot des Großsegels gezogen wird;* **Travellerscheck,** der; -s, -s: svw. ↑Reisescheck.

travers [traˈvɛrs] ⟨Adj.; o. Steig.⟩ [frz. en travers = quer < lat. trānsversus = querliegend, schief] (Textilind.): *quergestreift;* **Travers** [traˈvɛːɐ̯], der; - [...ɛːɐ̯(s)] (Dressurreiten): *Seitengang (2), bei dem das äußere Hinterbein dem inneren Vorderbein folgt;* vgl. Renvers; **Traverse** [traˈvɛrzə], die; -, -n [frz. traverse]: **1.** (Archit., Technik) *Querbalken (a), quer verlaufender Träger.* **2.** (Wasserbau) *(in größerer Zahl) senkrecht zur Strömung in den Fluß gebaute Buhne, die eine Verlandung der eingeschlossenen Flächen beschleunigen soll.* **3.** (Technik) *quer verlaufendes Verbindungsstück zweier fester od. parallel beweglicher Maschinenteile.* **4.** (Milit.) svw. ↑Schulterwehr. **5.** (Fechten) *seitliche Ausweichbewegung.* **6.** (Bergsteigen) svw. ↑Quergang; **Traversflöte** [traˈvɛrs-], die; -, -n: svw. ↑Querflöte; **traversieren** [travɛrˈziːrən] ⟨sw. V.⟩ [frz. traverser = durchqueren, über das Vlat. < spätlat. trānsvertere = umwenden]: **1.** (bildungsspr. veraltet) *durchkreuzen; verhindern* ⟨hat⟩. **2.** (Dressurreiten) *die Reitbahn im Travers durchreiten* ⟨hat/ist⟩. **3.** (Fechten) *durch eine Seitwärtsbewegung dem Hieb od. Stoß des Gegners ausweichen* ⟨hat/ist⟩. **4.** (Bergsteigen, Ski) *(eine Wand, einen Hang o. ä.) in horizontaler Richtung überqueren* ⟨hat/ist⟩; ⟨Abl.:⟩ **Traversierung,** die; -, -en.

Travertin [travɛrˈtiːn], der; -s, -e [ital. travertino, älter auch: tiburtino < lat. lapis Tiburtīnus = Stein aus Tibur (heute Tivoli bei Rom)]: *Kalksinter, Kalktuff, der zur Verkleidung von Fassaden, als Bodenbelag o. ä. verwendet wird.*

Travestie [travɛsˈtiː], die; -, -n [...iːən; engl. travesty, eigtl. = Umkleidung, zu frz. travesti = verkleidet, adj. 2. Part. von: (se) travestir, ↑travestieren] (Literaturw.): **1.** ⟨o. Pl.⟩ *komisch-satirische literarische Gattung, die bekannte Stoffe der Dichtung ins Lächerliche zieht, indem sie sie in eine ihnen nicht angemessene Form überträgt.* **2.** *literarisches Werk, das zur Gattung der Travestie (1) gehört;* **travestieren** [travɛsˈtiːrən] ⟨sw. V.; hat⟩ [frz. (se) travestir, eigtl. = (sich) verkleiden < ital. travestire]: **1.** (Literaturw.) *in die Form einer Travestie bringen:* eine Dichtung t. **2.** (bildungsspr. selten) *ins Lächerliche ziehen.*

Trawl [trɔːl], das; -s, -s [engl. trawl] (Fischereiw.): *Grund[schlepp]netz;* **Trawler** [ˈtrɔːlɐ], der; -s, - [engl. trawler] (Fischereiw.): *Fangschiff mit einem Grund[schlepp]netz.*

Trax [traks], der; -es, -e [gek. aus amerik. Traxcavator ⓌⒺ, zu: Trax (Name des Erfinders) u. excavator = Exkavator (2)] (schweiz.): **a)** *fahrbarer Bagger;* **b)** *Schaufellader.*

Treatment [ˈtriːtmənt], das; -s, -s [engl. treatment, eigtl. = Behandlung, zu: to treat = behandeln] (Film, Ferns.): *erste schriftliche Fixierung des Handlungsablaufs, u. der Charaktere der Personen eines Films.*

Trebe [ˈtreːbə], die; - [H. u., viell. zu ↑treife im Sinne von „verbotenes Tun"] (berlin.) in den Wendungen **auf [der] T. sein; sich auf [der] T. befinden** *(sich [als Ausreißer] herumtreiben);* **auf [die] T. gehen** *(aus einem Heim, aus der Familie davonlaufen u. sich über längere Zeit herumtreiben);* ⟨Zus.:⟩ **Trebegänger,** der (berlin.): *jugendlicher Ausreißer (bes. in der Großstadt), der sich ohne festen Wohnsitz u. ohne Arbeit herumtreibt:* mit 13 haben die mich zum ersten Mal gegriffen ... Nichtseßhaft hieß sich da, T. (Degener, Heimsuchung 147); **Trebegängerei** [-gɛnəˈrai̯], die (berlin.): *Herumtreiberei von Jugendlichen;* **Trebegängerin,** die; -, -nen: w. Form zu ↑Trebegänger; ¹**Treber** [ˈtreːbɐ], der; -s, - (berlin.): ↑Trebegänger.

²**Treber** [-] ⟨Pl.⟩ [mhd. treber (Pl.), ahd. trebir (Pl.)] (Fachspr.): **a)** *bei der Bierherstellung anfallende Rückstände von Malz;* **b)** (seltener) svw. ↑Trester.

Trecentist [tretʃɛnˈtɪst], der; -en, -en [ital. trecentista] (Kunstwiss., Literaturw.): *Künstler, Dichter des Trecento;* **Trecento** [treˈtʃɛnto], das; -[s] [ital. trecento, eigtl. = dreihundert; kurz für: 1 300 = 14. Jh.] (Kunstwiss., Literaturw.): *italienische Frührenaissance (14. Jh.).*

Treck [trɛk], der; -s, -s [mniederd. trek = (Kriegs)zug; Prozession, zu ↑trecken]: *Zug (2 a) von Menschen, die sich mit ihrer auf Wagen, meist Fuhrwerken, geladenen Habe gemeinsam aus ihrer Heimat weggegeben (bes. als Flüchtlinge, Siedler o. ä.):* einen T. bilden, zusammenstellen; zwischen den militärischen Gewimmel die -s flüchtenden Zivilisten (Apitz, Wölfe 306); auf den T. gehen; **trecken** [ˈtrɛkn̩] ⟨sw. V.; hat/ist⟩ [mhd. trecken, mniederd. trecken, Intensivbildung zu mhd. trechen = ziehen]: *mit einem Treck wegziehen;* **Trecker,** der; -s, -: svw. ↑Traktor; ⟨Zus.:⟩ **Treckerfahrer,** der; **Treckfiedel,** die (nordd.): svw. ↑Ziehharmonika; **Treckschute,** die (veraltet): *Schleppkahn.*

¹**Treff** [trɛf], das; -s, -s [älter: Trefle < frz. trèfle, eigtl. = Kleeblatt < griech. tríphyllon]: *(im deutschen Kartenspiel) Kreuz (6).*

²**Treff** [-], der; -s, -s (ugs.): **a)** *Zusammenkunft, Treffen:* ein geheimer T. fand statt; einen T. vereinbaren, mit jmdm. haben; **b)** *Ort, wo man sich trifft [zu einer Zusammenkunft];* **Treffpunkt:** ihr T. ist ein Lokal in der Altstadt; einen T. ausmachen; ³**Treff** [-], der; -[e]s, -e [mhd. tref] (veraltet): **1.** *Schlag, Hieb.* **2.** *Niederlage.*

¹**Treff-** (¹Treff): **~as** [auch: ‒'‒], das; **~bube** [auch: ‒'‒‒], der; **~dame** [auch: ‒'‒‒], die; **~könig** [auch: ‒'‒‒], der.

treff-, ²Treff- (treffen): **~fläche** (Fechten): *Teil des Körpers, auf dem gültige Treffer angebracht werden können;* **~genau,** Adj.: vgl. ~sicher; **~gerade,** die (Geom.): svw. ↑Transversale; **~punkt,** der: **1.** a) *Ort, an dem man sich (einer Abmachung, Vereinbarung folgend) trifft:* die Kneipe war der T. der Unterwelt; einen T. vereinbaren, ausmachen; sie kam nicht zu dem T.; **b)** *Ort, der zu einer Art Zentrum geworden ist:* Paris, T. der Mode. **2.** (Geom.) *Berührungs-, Schnittpunkt von Geraden;* **~sicher** ⟨Adj.⟩: **a)** *ein Ziel sicher treffend:* ein -er Schütze, Spieler; t. sein, schießen; Ü eine -e Ausdrucksweise, Sprache *(eine Sprache, die einen Sachverhalt präzise wiedergibt);* **b)** *sicher in der Beurteilung, Einschätzung o. ä. von etw.:* ein -es Urteilsvermögen haben, dazu: **~sicherheit,** die ⟨o. Pl.⟩.

treffen [ˈtrɛfn̩] ⟨st. V.⟩ /vgl. treffend/ [mhd. treffen, ahd. treffan, urspr. = schlagen, stoßen]: **1.** ⟨hat⟩ **a)** *(von einem Geschoß, einem Schlag, Stoß, Schuß o. ä.) jmdn., etw. erreichen (u. verletzen, beschädigen o. ä.):* die Kugel, der Pfeil, der Stein hat ihn getroffen; der Schuß traf am Kopf, in den Rücken; der Faustschlag traf ihn im Gesicht/ins Gesicht; von einer Kugel tödlich getroffen, sank er zu Boden; das Haus war von einer Brandbombe getroffen worden, ⟨auch ohne Akk.:⟩ der erste Schuß traf [nicht] *(war ein, kein Treffer);* Ü seltsame Klänge trafen sein Ohr; ein trauriger Blick hatte sie getroffen; er fühlte sich von den Vorwürfen nicht getroffen *(bezog sie nicht auf*

sich); jmd. trifft keine Schuld, kein Verschulden, kein Vorwurf *(jmd. ist für etw. nicht verantwortlich zu machen);* **b)** *(mit einem Schlag, Stoß, Wurf, Schuß)* erreichen *(u. verletzen, beschädigen o. ä.):* ein Ziel, die Zielscheibe, [beim ersten Schuß] ins Schwarze t.; ins Tor t.; der Jäger traf das Reh [in den Rücken]; spielende Kinder hatten ihn mit einem Fußball am Kopf getroffen; ⟨auch ohne Akk.⟩ er hat [gut, schlecht, nicht] getroffen. **2.** ⟨hat⟩ **a)** *jmdn., den man kennt, zufällig begegnen:* einen alten Freund, Kollegen zufällig, unterwegs, am Bahnhof, auf der Straße t.; was meinst du, wen ich getroffen habe?; Ü ihre Blicke hatten sich getroffen *(sie hatten sich auf einmal angesehen);* **b)** *mit jmdm. ein Treffen* (1) *haben, auf Grund einer Verabredung zusammenkommen:* er trifft seine Freunde jede Woche beim Training, zu einem gemeinsamen Mittagessen; die beiden treffen sich, (geh.:) einander häufig; wir trafen uns auf ein Bier; ⟨t. + sich⟩ sie trifft sich heute mit ihren Freunden. **3.** *unvermutet an einem bestimmten Ort, einer bestimmten Stelle vorfinden, antreffen; stoßen* (3 a) ⟨ist⟩: auf merkwürdige Dinge t.; Ü ihre Mißstände dieser Art trifft man hier vielerorts; Ü auf Widerstand, Ablehnung, Schwierigkeiten t. **4.** (Sport) *(bei einem Wettkampf)* jmdn. *als Gegner [zu erwarten] haben* ⟨ist⟩: die Mannschaft trifft morgen auf den Nordmeister; im Finalkampf trifft er auf einen kubanischen Boxer. **5.** *(in bezug auf etw., wofür man Kenntnisse od. einen sicheren Instinkt o. ä. braucht) [heraus]finden, erkennen, erraten* ⟨hat⟩: den richtigen Ton (im Umgang mit seinen Untergebenen) t.; mit dem Geschenk hast du seinen Geschmack [nicht] getroffen; du hast genau das Richtige getroffen; er hat bei der Übersetzung den Sinn der Aussage nicht ganz getroffen; auf dem Foto, dem Gemälde ist er [nicht] gut getroffen *(es zeigt ihn [nicht] so, wie er wirklich ist);* getroffen! *(freudiger Ausruf der Bestätigung; richtig [geraten]).* **6.** *im Innersten verletzen, erschüttern* ⟨hat⟩: jmdn. tief, schwer, empfindlich t.; die Todesnachricht, der Vorwurf hat ihn furchtbar getroffen; jmdn. in seinem Stolz, in seinem Innersten, bis ins Innerste t. **7.** *[bewußt, absichtlich] Schaden zufügen; schaden* ⟨hat⟩: mit dem Boykott versucht man die Wirtschaft des Landes zu t.; eine Mißernte hat die Bauern hart getroffen; ⟨unpers.:⟩ weshalb mußte es immer mich t. *(warum muß immer ich leiden, betroffen sein).* **8.** ⟨unpers.⟩ *in bestimmter Weise vorfinden* ⟨hat⟩: es gut, schlecht t.; sie haben es im Urlaub mit dem Wetter bestens getroffen; wir hätten es nicht besser treffen können; du triffst es heute gut *(die Gelegenheit ist gut).* **9.** ⟨t. + sich; unpers.⟩ *sich in bestimmter Weise fügen; in bestimmter Weise geschehen, ablaufen* ⟨hat⟩: es trifft sich gut, glücklich, ausgezeichnet, schlecht, daß ...; es hatte sich so getroffen, daß beide zur gleichen Zeit dort zur Kur waren; R wie es sich so trifft! *(wie es so kommt, geschieht; wie es der Zufall will).* **10.** ⟨als Funktionsverb in Verbindung mit einem Verbalsubst.⟩ bringt zum Ausdruck, daß das im Subst. Genannte ausgeführt wird ⟨hat⟩: Anordnungen, Verfügungen t.; eine Vereinbarung, Entscheidung t.; eine Wahl, Absprache, Vorbereitungen t.; eine Feststellung t.; **Treffen** [-], das; -s, - [3: spätmhd., zu mhd. treffen = dem Feind begegnen]: **1.** *geplante [private od. offizielle] Begegnung, Zusammenkunft:* regelmäßige, häufige, seltene T.; ein T. der Schulkameraden, der Staatschefs; ein T. verabreden, vereinbaren, veranstalten; an einem T. teilnehmen; zu einem T. kommen. **2.** (Sport) *Wettkampf:* ein faires, spannendes T.; der Finne konnte das T. für sich entscheiden; das T. endete, ging unentschieden aus. **3.** (Milit. veraltet) *kleineres Gefecht;* * **etw. ins T. führen** (geh.; *etw. als Argument für od. gegen etw. vorbringen);* **treffend** ['trɛfn̩t] ⟨Adj.⟩: *etw. genau, präzise erfassend, wiedergebend; zutreffend:* ein -er Vergleich; ein -es Urteil; die Bemerkung war sehr t.; etw. t. charakterisieren; **Treffer,** der; -s, -: **1. a)** *Schuß, Schlag, Wurf o. ä., der getroffen hat:* auf 10 Schüsse 8 T. haben; das Schiff bekam, erhielt einen T. *(wurde von einem Geschoß getroffen);* zwei der Flugzeuge wiesen erhebliche T. *(Einschüsse)* auf; **b)** (Ballspiele) *erzieltes Tor:* ein T. fällt; einen T. erzielen, landen, markieren, anbringen, einstecken müssen; **c)** (Boxen) *Schlag, mit dem man den Gegner trifft;* **d)** (Fechten) *Berührung des Gegners mit der Waffe:* ein gültiger, ungültiger, sauberer T.; einen T. erhalten, verhindern, landen. **2.** *Gewinn (in einer Lotterie o. ä.):* auf viele Nieten kommt ein T. machen, landen; Ü einen T. haben (ugs.; *Glück haben).*

Treffer-: ~**anzeige,** die (Fechten, Schießen): *Gerät, das einen Treffer* (1 a, d) *anzeigt;* ~**index,** der (Fechten): *Anzahl der erhaltenen Treffer* (1 d); ~**quote,** die: sww. ↑~zahl; ~**zahl,** die: *Anzahl von erzielten Treffern.*
trefflich ['trɛflɪç] ⟨Adj.⟩ [mhd. treffe(n)lich (veraltend, noch geh.), altertümelnd od. leicht iron.): **a)** ⟨nur attr.⟩ *durch große innere Vorzüge, durch menschliche Qualität ausgezeichnet (u. daher Anerkennung verdienend):* ein -er Mensch, Wissenschaftler; **b)** *sehr gut, ausgezeichnet; vorzüglich, vortrefflich:* ein -er Wein; er ist ein -er Beobachter; die Sache ließ sich t. an; sich t. auf etw. verstehen; ⟨subst.:⟩ er hat Treffliches geleistet; ⟨Abl.:⟩ **Trefflichkeit,** die; -; **Treffnis** ['trɛfnɪs], das; -ses, -se (schweiz.): *Anteil* (1 a).
Treib-: ~**achse,** die (Technik): *(bes. bei Lokomotiven)* angetriebene Achse; ~**anker,** der (Segeln): *bei schwerer See benutzte, ins Wasser gelassene, sackähnliche Vorrichtung, die als Widerstand im Wasser eine bremsende bzw. stabilisierende Wirkung ausüben soll;* ~**arbeit,** die: **a)** ⟨o. Pl.⟩ *Technik des Treibens* (8 a) *von Metallblech zu [künstlerischen] Gegenständen, Gefäßen u. ä.;* **b)** *einzelner in der Technik der Treibarbeit* (a) *hergestellter [künstlerischer] Gegenstand;* ~**ball,** der: **1.** ⟨o. Pl.⟩ *Spiel zwischen zwei Parteien, bei dem jede Partei versucht, den Ball möglichst weit auf die gegnerische Seite zu werfen u. damit die Gegenpartei entsprechend weit von der Mittellinie wegzutreiben.* **2.** (Badminton) *Schlag, bei dem der Ball in Schulterhöhe sehr flach geschlagen wird,* dazu: ~**ballspiel,** das: sww. ↑~ball (1); ~**beet,** das (seltener): sww. ↑Frühbeet; ~**eis,** das: *auf dem Wasser treibende Eisschollen;* ~**fäustel,** der (Bergmannsspr.): *schwerer Hammer mit kurzem Stiel für die Arbeit des Bergmanns;* ~**gas,** das: **1.** *brennbares Gas, meist Flüssiggas, das als Kraftstoff zum Antrieb von Verbrennungsmotoren verwendet wird.* **2.** *in Spraydosen u. a. verwendetes, unter Druck stehendes Gas;* ~**gemüse,** das (Gartenbau): *im Treibhaus od. im Frühbeet gezogenes Gemüse;* ~**gut,** das; etw., *was als herrenloses Gut auf dem Wasser, bes. auf dem Meer, treibt;* ~**haus,** das: *heizbares Gewächshaus, in dem Pflanzen gezüchtet bzw. unter bestimmten (im Freien nicht gegebenen) Bedingungen gehalten werden:* das ist ja ein Klima wie in einem T., dazu: ~**hauseffekt,** der: *Bez. für den Einfluß der Erdatmosphäre auf den Wärmehaushalt der Erde, der der Wirkung eines Treibhausdaches ähnelt,* ~**hauskultur,** die: *Kultur* (3 b) *von Pflanzen im Treibhaus* (Ggs.: Freilandkultur), ~**hausluft,** die ⟨o. Pl.⟩ *(meist abwertend): Luft, Klima von unangenehmer Feuchtigkeit u. Wärme;* ~**hauspflanze,** die: *im Treibhaus gezüchtete od. gezogene Pflanze;* ~**holz,** das ⟨o. Pl.⟩: *auf dem Wasser treibendes Holz, bes. auf dem Meer treibende od. an den Strand angeschwemmte Trümmer aus Holz;* ~**jagd,** die (Jägerspr.): *Jagd, bei der das Wild durch Treiber aufgescheucht u. den Schützen zugetrieben wird:* eine T. veranstalten; Ü (abwertend:) sie machten eine T. auf die versprengten Gegner; ~**ladung,** die: *Mittel* (z. B. Pulver), *das durch seine Explosionskraft ein Geschoß in Bewegung setzt;* ~**mine,** die: [1]*Mine* (2), *die der Strömung überlassen wird;* ~**mittel,** das: **1.** (Chemie) *gasförmiger od. Gas entwickelnder Stoff, der bestimmten festen Stoffen (z. B. Schaumstoff, Beton) zugesetzt wird, um sie porös zu machen.* **2.** (Kochk.) *dem Teig beigegebener Stoff (z. B. Backpulver, Hefe), der im Aufgehen* (4) *bewirkt.* **3.** (Chemie) sww. ↑~gas (2); ~**netz,** das (früher): *(von der Hochseefischerei verwendetes) Fangnetz, das (entsprechend beschwert) senkrecht im Wasser hing u. mit dem Fangschiff in der Strömung trieb;* ~**öl,** das: *ölförmiger Kraftstoff für Dieselmotoren [auf Schiffen];* ~**prozeß,** der (Metallurgie): *Trennung des Edelmetalls (bes. Silber) vom unedlen durch Oxydation;* ~**rad,** das (Technik): *von einem Motor angetriebenes Rad eines Fahrzeugs, einer Maschine, das seinerseits eine [Fort]bewegung in Gang setzt bzw. hält;* ~**riegelverschluß,** der: *(bei Fenstern u. Türen) Verschluß, der zugleich seitlich, oben u. unten schließt; Basküle* (2); ~**riemen,** der (Technik): *breiter* [1]*Riemen aus Leder, Gummi od. Kunststoff, der (als Teil einer Transmission) die Drehbewegung überträgt; Transmissionsriemen;* ~**sand,** der: sww. ↑Mahlsand; ~**satz,** der (Technik): *Gemisch aus chemischen Substanzen, das eine die Rakete, einen Feuerwerkskörper o. ä. vorantreibende Energie entfaltet:* einen T. zünden; ~**schlag,** der (Badminton, Golf, Tennis, Tischtennis): *harter Schlag, mit dem der Ball weit gespielt wird; Drive* (3); ~**stange,** die (Technik): sww. ↑Pleuelstange; ~**stecken,** der: *Stecken zum Viehtreiben;* ~**stoff,** der: sww.

↑Kraftstoff: fester, flüssiger, gasförmiger T., dazu: ~stofflager, das, ~stoffpreis, der ⟨meist Pl.⟩, ~stofftank, der, ~stoffverbrauch, der; ~wehe, die ⟨meist Pl.⟩ (Med.): Preßwehe.

treiben ['traibn̩] ⟨st. V.⟩ /vgl. getrieben/ [mhd. trīben, ahd. trīban]: **1.** *jmdn., ein Tier, etw. (durch Antreiben, Vorsichhertreiben o. ä.) dazu bringen, sich in eine bestimmte Richtung zu bewegen, an einen bestimmten Ort zu begeben* ⟨hat⟩: die Kühe auf die Weide, auf die Alm, nach Hause t.; Gefangene durch die Straßen, in ein Lager t.; der Wind treibt das Laub durch die Alleen *(weht es vor sich her);* den Ball vor das Tor t. *(durch wiederholtes Anstoßen vor das Tor spielen);* Wild, Hasen t. (Jägerspr.; *bei einer Treibjagd den Schützen zutreiben);* den Reifen, den Kreisel [mit der Peitsche] t. *([von Kindern im Spiel] vor sich hertreiben);* Ü die Sehnsucht trieb ihn nach Hause, zu ihr; der ewige Streit in der Familie hat die Kinder aus dem Haus getrieben *(sie zum Verlassen des Elternhauses veranlaßt);* die Arbeit trieb ihm den Schweiß, das Blut ins Gesicht; ihre Anschuldigungen trieben ihm den Zorn, die Zornesröte ins Gesicht; der Schmerz trieb ihr die Tränen in die Augen; der Boom hat die Preise in die Höhe, nach oben getrieben *(eine Preissteigerung zur Folge gehabt).* **2.** *jmdn. (durch sein Verhalten o. ä.) in einen extremen Seelenzustand versetzen, dazu bringen, etw. Bestimmtes (Unkontrolliertes) zu tun* ⟨hat⟩: jmdn. in den Tod, in den, [bis] zum Selbstmord, in den Wahnsinn, zur Raserei, zum Äußersten t.; er kann seine Umgebung zur Verzweiflung t. **3.** *jmdn. ungeduldig, durch Drängen zu etw. veranlassen; antreiben* (1 c) ⟨hat⟩: jmdn. zur Eile, zum Aufbruch t.; er trieb die Männer zur schnellen Erledigung der Arbeit; man muß dich t., damit du überhaupt etwas tust; treib [ihn] nicht immer so!; ⟨auch unpers.:⟩ es trieb ihn, den freundlichen Helfern zu danken; Ü seine Eifersucht hatte ihn zu dieser Tat getrieben; die Angst trieb ihn [dazu], das Haus zu verlassen; von/vom Hunger getrieben, näherten sich die Wölfe den menschlichen Siedlungen. **4.** *in Bewegung setzen bzw. halten; antreiben* (2) ⟨hat⟩: das Wasser treibt die Räder; die Mühlrad treibt die Mühle; die Maschine wird von Wasserkraft getrieben. **5. a)** *von einer Strömung [fort]bewegt werden* ⟨ist/hat⟩: etw. treibt auf dem, im Wasser; das Schiff treibt steuerlos auf dem Meer; Treibgut war/hatte auf dem Fluß getrieben; er ließ sich [von der Strömung] t.; Nebelschwaden treiben in der Luft; ein kieloben treibendes Boot; auf dem See treibende Blätter, Eisschollen; treibende *(am Himmel dahinziehende)* Wolken; Ü er hat die Dinge zu lange t. lassen *(sich selbst überlassen);* er läßt sich einfach, zu sehr t. *(verhält sich passiv, nimmt sein Geschick o. ä. nicht in die Hand);* **b)** *in eine bestimmte Richtung, auf ein Ziel zu bewegt werden* ⟨ist⟩: der Ballon treibt landeinwärts; Treibgut war ans Ufer getrieben; Ü man weiß nicht, wohin die Dinge treiben *(wie sie sich entwickeln).* **6.** (Jägerspr.) *(von männlichen Tieren in der Paarungszeit) das weibliche Tier verfolgen, vor sich her treiben* ⟨hat⟩: die Böcke treiben die Ricken. **7.** ⟨hat⟩ **a)** *(durch Schläge mit einem Werkzeug o. ä.) etw. eindringen lassen, hineintreiben* (2 a), *einschlagen* (1): einen Nagel in die Wand, einen Keil in den Baumstamm, Pflöcke in den Boden t.; **b)** *(von Hohlräumen bestimmter Art) durch Bohrung o. ä. herstellen, schaffen:* einen Stollen, einen Schacht [in die Erde] t.; einen Tunnel durch den Berg, in den Fels t.; **c)** *zum Zwecke der Verkleinerung o. ä. durch eine bestimmte Maschine, ein Gerät durchpressen* (1): etw. durch ein Sieb, durch den Fleischwolf t. **8.** ⟨hat⟩ **a)** *(von Metallblech) in kaltem Zustand mit dem Hammer, der Punze formen, gestalten:* Silber, Messing t.; ein Becher, eine Schale aus getriebenem Gold; **b)** *durch Treiben* (8 a) *herstellen:* ein Gefäß [aus, in Silber] t.; Als flache Reliefs ... werden ... mythologische Szenen in subtilster Weise getrieben (Bild. Kunst I, 116). **9.** (ugs.) *harntreibend, schweißtreibend sein, wirken* ⟨hat⟩: Bier treibt; Lindenblütentee treibt *(hat schweißtreibende Wirkung);* ein treibendes Medikament. **10.** ⟨hat⟩ **a)** *sich mit etw., was man sich anzueignen, zu erlernen o. ä. sucht, kontinuierlich befassen, beschäftigen:* er treibt eifrig Französisch, Philosophie; sie treibt seit einiger Zeit mit großem Eifer das Klavierspiel; Studien t.; **b)** (ugs.) *sich mit etw. beschäftigen; etw. machen, tun* ⟨meist in Fragesätzen⟩: was treibt ihr denn hier?; was habt ihr in den Ferien, bei dem schlechten Wetter, den ganzen Tag getrieben? *(womit habt ihr euch die Zeit vertrieben?);* was treibst du denn so, jetzt? *(wie geht es dir, was arbeitest du zur*

Zeit?); sie treiben lauter Unsinn, Unfug, Jux; **c)** *(als Beruf o. ä.) ausüben, betreiben* (2); *sich mit etw.* [*zum Zwecke des Erwerbs] befassen:* Handel, ein Gewerbe, ein Handwerk t.; sie treiben Ackerbau und Viehzucht; **d)** *in verblaßter Bed. in Verbindung mit Subst.;* drückt aus, daß etw. (mit bestimmter Konsequenz) betrieben, verfolgt wird: Vorsorge t. *(vorsorgen);* Spionage t. *(spionieren);* Verschwendung, Luxus, Aufwand t. *(luxuriös, aufwendig leben);* seinen Spott, sein Spiel, Scherze mit jmdm. t.; Mißbrauch mit etw. t. **11.** ⟨in Verbindung mit „es"; hat⟩ *etw. in einem die Kritik herausfordernden Übermaß tun:* es wüst, übel, toll, zu bunt, zu arg t.; er hat es zu weit getrieben *(in seinem Verhalten den Bogen überspannt);* so kann er es nicht lange t. *(man wird seine Machenschaften aufdecken);* Ü er wird's nicht mehr lange t. (salopp; *er wird bald sterben);* **b)** *mit jmdn. in einer Kritik herausfordernden Art umgehen:* wie hatte er es mit den Neuen getrieben?; sie haben es nicht gut, übel mit den Flüchtlingen getrieben; * **es** [mit jmdn.] t.** (ugs. abwertend) *jmdn. in einem die Kritik herausfordernden ... geschlechtlich verkehren).* **12.** ⟨hat⟩ (seltener) *(bes. von Hefe od. mit Hefe od. anderem Treibmittel versetztem Teig) aufgehen* (4): die Hefe, der Hefeteig muß noch t.; das Backpulver treibt den Teig *(läßt ihn aufgehen).* **13.** ⟨hat⟩ **a)** svw. ↑austreiben (4 a), ausschlagen (9): die Bäume, Sträucher beginnen zu t.; **b)** svw. ↑austreiben (4 b): die Blätter, Knospen treiben; **c)** svw. ↑austreiben (4 c): Sträucher und Bäume treiben Blüten. **14.** (Gartenbau) *(Blumen, Früchte, Gemüse) im Treibhaus o. ä. unter bes. Bedingungen züchten, heranziehen* ⟨hat⟩: Maiglöckchen, Flieder, Paprika in Gewächshäusern t.; im Frühbeet getriebener Salat; ⟨subst.:⟩ **Treiben,** das; -s, -: **1.** ⟨o. Pl.⟩ **a)** *Hinundhergewoge, [geschäftiges] Durcheinanderlaufen, gleichzeitiges Sichtummeln o. ä. (einer größeren Zahl von Menschen):* es herrschte ein lebhaftes, geschäftiges, buntes T.; sie betrachteten das ausgelassene T. der spielenden Kinder; sie stürzten sich in das närrische T. *(den Faschingstrubel);* er las unberührt von dem T. um sich herum; **b)** *jmds. Tun, Handeln:* jmds. heimliches, korruptes, schändliches, wüstes T.; jmds. T. *(seinen Machenschaften, fragwürdigen Handlungen)* ein Ende machen; hinter jmds. T. kommen. **2.** (Jägerspr.) **a)** svw. ↑Treibjagd: ein T. veranstalten; das T. mußte abgeblasen werden; **b)** *Gelände, Bereich, in dem ein Treiben* (2 a) *stattfindet;* ⟨Abl.:⟩ **Treiber,** der; -s, - [mhd. trīber, ahd. trīpâri]: **1.** (Jägerspr.) *jmd., der (zusammen mit anderen) bei einer Treibjagd den Schützen das Wild zutreibt.* **2.** *jmd., der bes. Lasttiere führt, Vieh [auf die Weide] treibt; Viehtreiber:* T. brachten die Tiere zum Markt. **3.** (abwertend) *Antreiber.* **4.** (Segeln) *kleines Besansegel einer zweimastigen Jacht; Treiberei* [traibə'rai], die; -, -en: **1.** (Gartenbau) *das Treiben* (14) *von Pflanzen (im Treibhaus o. ä.):* die T. von Maiglöckchen, Gurken betreiben. **2.** (ugs. abwertend) *[dauerndes] Antreiben* (1 a, b), *Hetzen;* **Treiberstufe,** die; -, -n (Elektronik): *Teil eines Verstärkers, der die zur An- bzw. Aussteuerung der eigentlichen Verstärkerstufe benötigte Leistung aufbringt.*

Treidel ['traidl], der; -s, - (früher): *Seil, Tau, mit dem ein Schiff getreidelt wurde;* **Treidelei** [traidə'lai], die; - (früher): *das Treideln;* **Treideler,** Treidler ['traid(ə)lɐ], der; -s, - (früher): *jmd., der einen Kahn treidelte;* **treideln** ['traidl̩n] ⟨sw. V.; hat⟩ [aus dem Niederd., zu mniederd. treilen, mniederl. treylen < mengl. to trailen (= engl. to trail, ↑Trailer)] (früher): *einen Lastkahn vom Ufer (vom Treidelpfad) aus (mit Menschenkraft bzw. mit Hilfe von Zugtieren) stromaufwärts ziehen, schleppen;* ⟨Zus.:⟩ **Treidelpfad,** der: *schmaler, am Ufer eines Flusses od. Kanals entlangführender Weg, auf dem die Treidel gingen; Leinpfad;* **Treidelweg,** der: svw. ↑Treidelpfad; **Treidler:** ↑Treideler.

treife ['traifə] ⟨Adj.; o. Steig.⟩ [jidd. tre(i)fe, trebe < hebr. ṭaref]: *den jüdischen Speisegesetzen nicht gemäß, unrein (u. darum nicht erlaubt)* (Ggs.: koscher 1).

Trema ['tre:ma], das; -s, -s od. -ta [griech. trȇma (Gen.: trȇmatos) = die Punkte, Löcher des Würfels, eigtl. = Öffnung, Durchbohrtes]: **1.** (Sprachw.) *diakritisches Zeichen in Form von zwei Punkten über dem einen von zwei nebeneinanderstehenden zu sprechenden Vokalen; Trennpunkte.* **2.** (Med.) *Lücke zwischen den beiden mittleren Schneidezähnen;* **Trematode** [trema'to:də], die; -, -n ⟨meist Pl.⟩ [zu griech. -ōdēs = gleich, ähnlich (in zool. Bez.)] (Zool.): *Saugwurm.*

tremolando [tremo'lando] ⟨Adv.⟩ [ital. tremolando, zu: tremolare, ↑tremolieren] (Musik): *zitternd, bebend; mit Tremolo (1) auszuführen;* Abk.: trem.; **tremolieren** [tremo'liːrən], tremulieren ⟨sw. V.; hat⟩ [ital. tremolare, eigtl. = zittern, beben < vlat. tremulāre, zu lat. tremulus, ↑Tremolo] (Musik): **1.** *mit einem Tremolo (1) ausführen, vortragen, spielen.* **2.** *mit einem Tremolo (2) in der Stimme singen;* **Tremolo** ['treːmolo], das; -s, -s od. ...li [ital. tremolo, zu lat. tremulus = zitternd, zu: tremere = zittern, beben] (Musik): **1.** *(bei Tasten-, Streich- od. Blasinstrumenten) rasche, in kurzen Abständen erfolgende Wiederholung eines Tones od. Intervalls.* **2.** *(beim Gesang) das starke (als unnatürlich empfundene) Bebenlassen der Stimme;* **Tremor** ['treːmɔr, auch: ...moːɐ̯], der; -s, -es [treˈmoːreːs; lat. tremor = das Zittern] (Med.): *durch rhythmisches Zucken bestimmter Muskeln hervorgerufene rasche Bewegungen einzelner Körperteile.*

Tremse ['trɛmzə], die; -, -n [mniederd. trem(e)se, H. u.] (landsch., bes. nordd.): svw. ↑Kornblume.

Tremulant [tremuˈlant], der; -en, -en [zu vlat. tremulāre, ↑tremolieren]: *Mechanismus an der Orgel, mit dem das Beben der Töne bewirkt wird;* **tremulieren:** ↑tremolieren.

Trenchcoat ['trɛntʃkoʊt], der; -[s], -s [engl. trench coat, eigtl. = Schützengrabenmantel, aus: trench = (Schützen)graben u. coat, ↑Coat]: *zweireihiger [Regen]mantel (aus Gabardine, Popeline) mit* ¹Koller *(2 b), Schulterklappen u. Gürtel.*

Trend [trɛnt, engl.: trɛnd], der; -s, -s [engl. trend, zu: to trend = in einer bestimmten Richtung verlaufen]: *(über einen gewissen Zeitraum bereits zu beobachtende, statistisch erfaßbare) Entwicklung[stendenz]:* der neue, vorherrschende, modische T.; der T. geht zu Vereinfachungen; der T. hält an, setzt sich fort; der T. geht in eine bestimmte Richtung, geht dahin, daß ...; einen T. beobachten, feststellen; Genosse T. (Jargon; *der Trend als Helfer bei politischen, wirtschaftlichen u. a. Zielvorstellungen*).

Trend- (Trend): ~**setter**, der [engl. trend-setter, 2. Bestandteil engl. setter = Anstifter] (Jargon): *jmd., der (weil man ihn als maßgebend ansieht o. ä.) etw. Bestimmtes allgemein in Mode bringt, der eine bestimmte Entwicklung in Gang setzt;* ~**setzer**, der: svw. ↑Trendsetter; ~**wende**, die: *Wende in einem Trend:* etw. signalisiert eine T.

Trendel ['trɛndl], der; -s, - [mhd. trendel, eigtl. = Rundung; Drehbares] (landsch.): **1.** svw. ↑Kreisel (1) (als Kinderspielzeug). **2.** *jmd., der langsam ist, zum Trödeln neigt;* **trendeln** ⟨sw. V.⟩ [H. u., beeinflußt von spätmhd. trendelen = wirbeln, zu mhd. trendel, ↑Trendel] (landsch.): svw. ↑trödeln (1); ⟨Abl.:⟩ **Trendler**, der; -s, -: svw. ↑Trendel (2).

trenn-, Trenn-: ~**diät**, die ⟨o. Pl.⟩: *Diät [für eine Schlankheitskur], bei der an einzelnen, aufeinanderfolgenden Tagen alternierend nur eiweißhaltige bzw. nur kohlehydrathaltige Speisen gegessen werden dürfen;* ~**kanalisation**, die: *Kanalanlage, in der Abwasser getrennt vom Regenwasser u. Abwasser getrennt gesammelt u. abgeleitet werden;* ~**kommando**, das (Boxen): *Kommando, mit dem der Ringrichter die Boxenden auffordert, sich aus der Umklammerung zu lösen;* vgl.: ~diät; ~**kost**, die: vgl. ~diät; ~**linie**, die: *Linie, die Bereiche o. ä. voneinander trennt;* ~**messer**, das: *zum Auftrennen von Nähten (1 a) bestimmtes kleines Messer mit scharfer Schneide;* ⟨Pl.⟩ (selten): svw. ↑Trema (1); ~**scharf** ⟨Adj.; o. Steig.⟩ **1.** (Rundfunkt., Funkw.) *gute Trennschärfe besitzend; selektiv (2):* ein -es Gerät. **2.** (bes. Philos., Statistik) *exakt unterscheidend; genau abgrenzend;* ~**schärfe**, die: **1.** (Rundfunkt., Funkw.) svw. ↑Selektivität. **2.** (bes. Philos., Statistik) *Eigenschaft des scharfen Abgrenzens, exakten Unterscheidens;* ~**scheibe**, die: **1.** *[dicke] Glasscheibe, die bestimmte Bereiche voneinander abtrennt.* **2.** *dünne Schleifscheibe zum [Durch]trennen von Werkstoffen;* ~**wand**, die: *Wand, die bestimmte Bereiche voneinander abtrennt, Innenräume abteilt:* eine T. einziehen.

trennbar ['trɛnbaːɐ̯] ⟨Adj.; o. Steig.; nicht adv.⟩: *so beschaffen, daß es abgetrennt werden kann;* **trennen** ['trɛnən] ⟨sw. V.; hat⟩ [mhd. trennen, ahd. in: en-, zatrennen]: **1. a)** *(durch Zerschneiden der verbindenden Teile) von etw. lösen; abtrennen (1):* das Futter aus der Jacke t.; die Knöpfe vom Mantel, den Kragen vom Kleid t.; bei dem Unfall wurde ihm der Kopf vom Rumpf getrennt; **b)** svw. ↑auftrennen (1): ein Kleid, eine Naht t. **2. a)** *(etw. Zusammengesetztes o. ä.) in seine Bestandteile zerlegen:* ein Stoffgemisch t.; etw. chemisch, durch Kondensation t.; **b)** *die Verbindung (eines Stoffes o. ä. mit einem anderen) auflösen; isolieren (1 b):* das Erz von Gestein t.; das Eigelb vom Eiweiß

t. **3. a)** *(Personen, Sachen) in eine räumliche Distanz voneinander bringen, auseinanderreißen, ihre Verbindung aufheben:* die beiden Waisen sollten nicht getrennt werden; der Krieg hatte die Familie getrennt; nichts konnte die Liebenden t.; sie waren lange voneinander getrennt gewesen; Ü ihre Ehe wurde getrennt *(wurde geschieden);* **b)** *absondern, von [einem] anderen scheiden; isolieren* (1 a): das Kind von der Mutter, die Anfänger von den Fortgeschrittenen t.; die männlichen Tiere wurden von den weiblichen getrennt. **4.** ⟨t. + sich⟩ **a)** *von einer bestimmten Stelle an einen gemeinsamen Weg o. ä. nicht weiter zusammen fortsetzen; auseinandergehen:* sie trennten sich an der Straßenecke, vor der Haustür; nach zwei Stunden Diskussion trennte man sich; Ü die Mannschaften trennten sich unentschieden 0 : 0 (Sport; *gingen mit dem Ergebnis „unentschieden, 0 : 0"' auseinander*); die Firma hat sich von diesem Mitarbeiter getrennt (verhüll.; *hat ihn entlassen*); **b)** *eine Gemeinschaft, Partnerschaft auflösen, aufgeben:* sich freundschaftlich, in Güte t.; das Paar hat sich getrennt; die Teilhaber des Unternehmens haben sich getrennt *(ihr gemeinsames Unternehmen aufgelöst);* sie hat sich von ihrem Mann getrennt *(lebt nicht mehr mit ihm zusammen);* ⟨häufig im 2. Part.:⟩ etw. getrennt *(nicht gemeinsam, nicht zusammen)* tun; sie leben, schlafen, wohnen getrennt; getrennte Schlafzimmer, getrennte Kasse haben; **c)** *etw. hergeben, weggeben, nicht länger behalten (obgleich es einem schwerfällt, es zu entbehren):* sich von Erinnerungsstücken nur ungern t., nicht t. können; sich von jeglichem Besitz t.; Ü sich von einem Gedanken, einem Wunsch, einer Vorstellung t. *(sie aufgeben, obgleich es einem schwerfällt);* sich von einem Anblick nicht t. können; ⟨auch ohne Präp.-Obj.:⟩ es war zu schön, ich konnte mich nicht t. *(nicht losreißen).* **5.** *(als nicht zusammengehörig, verschiedenartig, entgegengesetzt o. ä.) klar unterscheiden, auseinanderhalten:* Begriffe klar, sauber t.; man muß die Person von der Sache t.; etw. ist nicht streng [von etw.] zu t. **6.** *eine Kluft bilden zwischen einzelnen Personen od. Gruppen:* die verschiedene Herkunft trennte sie; Welten trennen uns *(wir sind auf unüberbrückbare Weise verschieden),* ⟨subst. 1. Part.:⟩ zwischen ihnen gibt es mehr Trennendes als Verbindendes. **7. a)** *eine Grenze [zu einem benachbarten Bereich] bilden, darstellen; [auf]teilen:* eine Stellwand trennt die beiden Bereiche des Raumes; ein Zaun, eine hohe Hecke trennte die Grundstücke; **b)** *sich zwischen verschiedenen Bereichen o. ä. befinden; etw. gegen etw. abgrenzen:* der Kanal trennt England vom Kontinent; nur ein Graben trennte die Besucher des Zoos von den Tieren; der Gebirgszug trennt das Land in zwei unterschiedliche Regionen; Ü nur noch wenige Tage trennen uns von unseren Ferien *(es liegen nur noch wenige Tage dazwischen).* **8.** *(eine telefonische od. Funkverbindung) unterbrechen:* die Verbindung wurde getrennt; ⟨auch ohne Akk.:⟩ wir sind getrennt worden. **9.** (Rundfunkt., Funkw.) *eine bestimmte Trennschärfe besitzen (meist ohne Akk.):* das Rundfunkgerät trennt [die Sender] gut, scharf, nicht genügend. **10.** *nach den Regeln der Silbentrennung zerlegen, abteilen — ein Wort t.:* „st" darf nicht getrennt werden, ⟨auch ohne Akk.:⟩ richtig, falsch t.; ⟨Abl.:⟩ **Trennung,** die; -, -en [mhd. trennunge]: **1.** *das Trennen (3):* die T. eines Stoffgemischs. **2.** *das Trennen (3), Getrenntsein:* die T. der Kinder von der Mutter. **3.** *das Trennen (4), Getrenntsein:* die T. von Tisch und Bett (kath. Kirchenrecht; *Bez. für die Aufhebung bzw. das Aufgehobensein der ehelichen Lebensgemeinschaft, durch die jedoch die Ehe selbst nicht aufgehoben ist*); in T. *([von Ehepartnern] getrennt)* leben. **4.** *das Trennen (5), Getrenntsein:* eine saubere T. der Begriffe. **5.** *das Trennen (8), Getrenntsein:* die T. einer telefonischen Verbindung. **6.** *das Trennen (10);* Silbentrennung.

Trennungs-: ~**angst,** die (Psych.): *(bes. bei Kindern) Angst vor dem Verlust einer Bezugsperson;* ~**beihilfe,** die: vgl. ~entschädigung; ~**entschädigung,** die: *Ausgleichszahlung für Mehrkosten, die einem Arbeitnehmer dadurch entstehen, daß er aus dienstlichen Gründen nicht bei seiner Familie wohnen kann;* ~**geld,** das: vgl. ~entschädigung; ~**linie,** die *(im abstrakten Sinne):* etw. trennt, abgrenzt: ideologische -n; ~**schmerz,** der ⟨o. Pl.⟩: *Schmerz (2) über die Trennung von einem Menschen;* ~**schock,** der (Psych.): vgl. ~angst; ~**strich,** der: **1.** (Sprachw.) *kurzer waagerechter Strich, der bei der Silbentrennung gesetzt wird;* Trennungszeichen. **2.** (selten) vgl. ~linie: *einen T. ziehen/machen (den Abstand, die Grenze zwischen zwei Bereichen o. ä.*

deutlich heraussstellen); ~**stunde,** die: *Stunde der Trennung von einem Menschen; Abschiedsstunde;* ~**weh,** das (geh., veraltend): svw. ↑~schmerz; ~**zeichen,** das (Sprachw.): svw. ↑~strich (1); ~**zeit,** die: *Zeit des Getrenntseins.*

Trense ['trɛnzə], die; -, -n [aus dem Niederd. < (m)niederl. trens(e), wohl < span. trenza = Geflecht, Tresse]: **1. a)** *aus einem [in der Mitte mit einem Gelenk versehenen] schmalen Eisenteil bestehendes Gebiß* (3) *(am Pferdezaum), an dessen Enden sich je ein bzw. zwei Ringe bes. für die Befestigung der Zügel befinden;* **b)** svw. ↑Trensenzaum: *einem Pferd die T. anlegen; auf T. (mit Trensenzaum) reiten.* **2.** (landsch.) *Schnur; Litze.*

Trensen-: ~**gebiß,** das: svw. ↑Trense (1); ~**ring,** der: *an den Enden der Trense* (1 a) *angebrachter Ring für die Befestigung bes. der Zügel;* ~**zaum,** der: *Zaumzeug mit einer Trense* (1 a); ~**zügel,** der.

Trente-et-quarante [trãteka'rãːt], das; - [frz. trente-et-quarante = dreißig u. vierzig]: *Glücksspiel mit Karten.*

trenzen ['trɛn̩tsn̩] ⟨sw. V.; hat⟩ [wohl lautm.] (Jägerspr.): *(vom Rothirsch in der Brunft) eine rasche Folge von abgebrochenen, nicht lauten Tönen von sich geben.*

Trepang ['trepaŋ], der; -s [engl. trepang < malai. trīpaṅ]: *(in China als Nahrungsmittel verwendete) getrocknete Seegurke;* ⟨Zus.:⟩ **Trepangsuppe,** die (Kochk.).

treppab [trɛp'|ap] ⟨Adv.⟩: *die Treppe hinunter, abwärts* (Ggs.: treppauf): t. laufen, springen; **treppauf** [trɛp'|aυf] ⟨Adv.⟩: *die Treppe hinauf, aufwärts* (Ggs.: treppab): t. steigen; ⟨in dem Wortpaar:⟩ sie war den ganzen Tag t., treppab gelaufen *(häufig Treppen laufend unterwegs gewesen);* **Treppchen,** das; -s, -: **1.** ↑Treppe. **2.** (Sport Jargon) *Siegerpodest;* **Treppe** ['trɛpə], die; -, -n ⟨Vkl. ↑Treppchen⟩ [mhd. treppe, mniederd. treppe, eigtl. = Tritt, verw. mit ↑trappen]: *von Stufen gebildeter Aufgang* (2 a), *der unterschiedlich hoch liegende Ebenen innerhalb u. außerhalb von Gebäuden verbindet bzw. an Steigungen im Gelände angelegt ist:* eine breite, steile, steinerne, hölzerne T.; eine T. aus Marmor; die T. knarrt; die T. führt, geht in den Keller; die T. hinaufgehen, heruntergehen, herunterkommen, herunterfallen; sie kann nicht mehr gut -n steigen, laufen; sie benutzen nur den Fahrstuhl, selten die T.; bis zu der Plattform des Turmes sind es mehrere -n, geht es mehrere -n hinauf; die T. wischen, reinigen, putzen; wir haben heute die T. (ugs.) *müssen [als Mieter] die Treppe reinigen*); sie macht (ugs.; *putzt, bohnert o. ä.*) gerade die T.; sie wohnen eine T. *(ein Stockwerk)* höher, tiefer; Schmitt, drei -n *(3. Stock);* die Kinder sitzen auf der T. *(auf einer Treppenstufe);* auf halber T. *(auf dem Treppenabsatz)* zum ersten Stock; Ü ein besserer Friseur ... der schneidet auch keine -n! *(keine unschönen Stufen;* Hilsenrath, Nazi 26); * **die T. hinauffallen** (ugs.; *[beruflich] unerwartetermaßen in bessere Position gelangen*); **die T. hinunter-, heruntergefallen sein** (ugs. scherzh.; *die Haare geschnitten bekommen haben*).

Treppelweg ['trɛp-], der; -[e]s, -e [zu ↑trappeln] (bayr., österr.): svw. ↑Treidelweg.

treppen-, Treppen-: ~**absatz,** der: *ebene Fläche, die [an einer Biegung] die Stufenfolge einer Treppe unterbricht;* ~**arm,** der (Bauw.): svw. ↑~lauf; ~**artig** ⟨Adj.; o. Steig.⟩; ~**aufgang,** der: svw. ↑Aufgang (2 a); ~**beleuchtung,** die: *Lichtquelle, die eine Treppe beleuchtet;* ~**fenster,** das: *Fenster in einem Treppenhaus;* ~**flur,** der: svw. ↑Hausflur; ~**förmig** ⟨Adj.; o. Steig.⟩; ~**geländer,** das: *Geländer an einer Treppe;* ~**giebel,** der (Archit.): *abgetreppter Giebel an der Fassade eines Gebäudes;* ~**haus,** das: *abgeschlossener [mit Fenstern versehener] Teil eines Hauses, in dem sich die Treppe befindet,* dazu: ~**hausfenster,** das, ~**hauslicht,** das ⟨o. Pl.⟩: vgl. ~beleuchtung; ~**lauf,** der (Bauw.): *zusammenhängende Folge von Stufen;* ~**läufer,** der: *einen Treppe ausgelegter Läufer* (2); ~**leiter,** die: *Stehleiter mit mehreren Stufen;* ~**licht,** das ⟨o. Pl.⟩: svw. ↑~hauslicht; ~**podest,** das: svw. ↑~absatz; ~**reinigung,** die ⟨Pl. selten⟩: das Reinigen des Treppenhauses; ~**rost,** der (Technik): *(in Feuerungsanlagen) treppenförmiger* ¹Rost (a); ~**schacht,** der (selten): vgl. ~haus; ~**schritt,** der (Ski): *(beim Aufstieg) quer zum Hang ausgeführter Schritt mit den Skiern;* ~**spindel,** die (Bauw.): svw. ↑Spindel (3); ~**steigen,** das; -s: das T. fällt ihr sehr schwer; ~**stufe,** die; ~**terrier,** der (ugs. scherzh.): *jmd., der berufsmäßig häufig Treppen steigen muß;* ~**turm,** der (Archit.): *turmartiger selbständiger Bauteil an einem Gebäude, der eine [Wendel]treppe aufnimmt;* ~**wange,** die (Bauw.): *Teil der Treppe, der die Stufen trägt u. untereinander verbindet u. die seitliche Begrenzung einer*

Treppe bildet; ~**witz,** der [LÜ von frz. esprit d'escalier; eigtl. = Einfall, den man erst beim Weggang (auf der Treppe) hat] (iron.): *Vorfall, der wie ein schlechter Scherz wirkt:* Die Historie liebt oft solche -e voll grausiger Logik (Fr. Wolf, Menetekel 37); ein T. der Weltgeschichte (nach dem Titel eines Buches von W. L. Hertslet [1839–1898]).

Tresen ['treːzn̩], der; -s, - [älter = Ladenkasse (unter der Theke), mniederd., mhd. tresen = Schatz(kammer), ahd. treso < lat. thēsaurus, ↑Tresor] (bes. nordd.): **1.** *Schanktisch, Theke* (a): am T. stehen. **2.** *Ladentisch; Theke* (b); *Theke* (b).

Tresor [tre'zoːɐ̯], der; -s, -e [frz. trésor < lat. thēsaurus = Schatz(kammer) < griech. thēsaurós]: **1.** *Panzerschrank, in dem Geld, Wertgegenstände, Dokumente o. ä. aufbewahrt werden:* Schmuck in den T. legen, im T. aufbewahren; einen T. aufschweißen, knacken. **2.** *Tresorraum einer Bank.*

Tresor-: ~**fach,** das: svw. ↑Safe (b); ~**raum,** der: *bes. gesicherter Raum, Gewölbe einer Bank, in dem Tresore* (1) *aufgestellt sind;* ~**schlüssel,** der.

Trespe ['trɛspə], die; -, -n [spätmhd. tresp(e)]: *ein (in zahlreichen Arten vorkommendes) Gras mit vielblütigen, in Rispen wachsenden Ährchen* (2); ⟨Abl.:⟩ **trespig** ['trɛspɪç] ⟨Adj.; Steig. ungebr.; nicht adv.⟩: *(bes. von ausgesätem Getreide) mit Trespen durchsetzt; voller Trespen.*

Tresse ['trɛsə], die; -, -n ⟨meist Pl.⟩ [frz. tresse, H. u.]: *als schmückender Besatz an Kleidungsstücken, Livreen od. zur Rangbezeichnung an Uniformen dienende, meist mit Metallfäden durchzogene, schmale, flache Borte:* * **die -n bekommen** (Soldatenspr. früher; *zum Unteroffizier befördert werden*); **die -n verlieren** (Soldatenspr. früher; *degradiert werden*); ⟨Zus.:⟩ **Tressenbesatz,** der; **tressieren** [trɛ'siːrən] ⟨sw. V.; hat⟩ [frz. tresser]: *(beim Herstellen von Perücken) kurze Haare mit Fäden aneinanderknüpfen.*

Trester ['trɛstɐ], der; -s, - [mhd. trester, ahd. trestir]: **1.** (landsch.) *Branntwein aus Trester* (2 b); *Obstwasser:* einen T., zwei T. trinken. **2.** ⟨Pl.⟩ (Fachspr.) **a)** *der bei der Kelterung von Trauben anfallende feste Rückstände;* **b)** *bei der Herstellung von Obst- u. Gemüsesäften verbleibende feste Rückstände;* ⟨Zus. zu 2 a:⟩ **Tresterbranntwein,** der; svw. ↑Haustrunk (1 b); **Tresterwein,** der: svw. ↑Haustrunk (1 a).

Tret-: ~**auto,** das: *Kinderauto, das man durch Betätigen einer Tretkurbel fortbewegt;* ~**balg,** der: *(bei Harmonium od. Orgel) mit einem Fußhebel zu betätigender Blasebalg;* ~**boot,** das: *kleines Boot, das durch Betätigen einer Tretkurbel fortbewegt werden kann;* ~**eimer,** der: *Mülleimer, dessen Deckel sich durch Betätigen eines Fußhebels öffnen läßt;* ~**hebel,** der: svw. ↑Fußhebel; ~**kurbel,** die: *Kurbel (z. B. an Fahrrad, Tretboot o. ä.), die mit dem Fuß betätigt wird;* ~**lager,** das (Technik): *Lager* (5 a) *für die Tretkurbel;* ~**mine,** die: *Kontaktmine, die in Boden nahe der Erdoberfläche verlegt wird u. beim Darauftreten, Darüberfahren o. ä. explodiert;* ~**mühle,** die: **1.** (früher) svw. ↑Tretwerk. **2.** (ugs. abwertend) *gleichförmiger, ermüdender [Berufs]alltag:* aus der T. herausmüssen; nach dem Urlaub wieder in die T. [der Firma] zurückkehren müssen; ~**rad,** das (früher): *Kraft übertragende Teil eines Tretwerks in Form eines einem Mühlrad ähnliches Rades, das durch Menschen od. Tiere in beständiger Bewegung gehalten wird;* ~**roller,** der: Roller (1), *der mit Hilfe eines Trethebels fortbewegt wird;* ~**schalter,** der; vgl. ↑Fußschalter; ~**schlitten,** der (früher): svw. ↑Stuhlschlitten; ~**strahler,** der: *Rückstrahler am Fahrradpedal;* ~**werk,** das (früher): *Vorrichtung, mit deren Hilfe eines Tretrades Antriebskraft für einfache Maschinen erzeugte.*

treten ['treːtn̩] ⟨st. V.⟩ [mhd. treten, ahd. tretan]: **1.** *einen Schritt, ein paar Schritte in eine bestimmte Richtung machen; sich mit einem Schritt, einigen Schritten an eine bestimmte Stelle bewegen* ⟨ist⟩: nach vorn, nach hinten t.; treten Sie näher!; ans Fenster, an die Rampe t.; auf den Balkon, auf den Flur, aus dem Haus t. *(hinaustreten);* durch die Tür t. *(hindurchgehen);* hinter einen Pfeiler t. *(dahinter zurücktreten);* ins Zimmer, in einen Laden t. *(hineingehen);* ins Leere *(an eine Stelle, wo man keinen Fuß fassen kann)* t.; jmdm. in den Weg t.; über die Schwelle t.; vom Vordach t. *(sich darunterstellen);* von einem Fuß auf den anderen t. *(das Körpergewicht ständig verlagern);* vor die Tür t.; vor den Spiegel t. *(sich vor dem Spiegel stellen);* zu jmdm. t. *(zu ihm hingehen);* zur Seite t. *(einen Schritt zur Seite tun [um Platz zu machen]);* er trat zwischen die Streithähne; Ü an jmds. Stelle t. *(jmds. Platz einnehmen);* er war in dem Streit auf ihre Seite getreten *(hatte ihre Partei ergriffen);* in jmds. Bewußtsein

t. *(jmdm. bewußt werden);* der Schweiß war ihm auf die Stirn getreten; die Sonne trat hinter die Wolken *(verschwand [vorübergehend] dahinter);* der Fluß ist über die Ufer getreten. **2. a)** *(unabsichtlich, durch ein Mißgeschick o.ä.)* seinen Fuß auf, in etw. setzen ⟨ist/seltener: hat⟩: er ist auf einen Regenwurm, auf seine Brille getreten; in eine Pfütze, in Kot t.; auf, in einen Nagel t.; ich bin/habe ihm auf den Fuß getreten; er war/hatte dem Hund auf den Schwanz getreten; ich bin/habe mir in den Kleidersaum getreten; du bist/hast in etwas (verhüll.: *in Kot, der an den Schuhen hängengeblieben ist)* getreten; **b)** *mit Absicht [trampelnd, stampfend] seinen Fuß auf, in etw. setzen* ⟨hat⟩: sie traten auf die brennenden Zweige; er trat voller Sadismus auf seine Finger; **c)** *durch heftiges Auftreten von etw. entfernen* ⟨hat⟩: [sich] den Schmutz von den Schuhen t. **3.** ⟨hat⟩ **a)** *jmdm., einer Sache einen Tritt* (3) *versetzen:* er hat den Hund getreten; bei der Schlägerei hatte er den Mann [mit dem Fuß, dem Stiefel] getreten; den Ball, das Leder t. (Fußball Jargon; *Fußball spielen)* ⟨auch ohne Akk.:⟩ das Pferd, der Esel tritt *(schlägt oft aus);* Ü man muß ihn immer t. (ugs.; *ihn drängen),* damit er etwas tut; **b)** *jmdm., etw. mit einem Tritt* (3) *an einer bestimmten Stelle treffen; einen Tritt* (3) *in eine bestimmte Richtung ausführen:* jmdm./(seltener:) jmdn. in den Bauch, in den Hintern t.; er hat ihm/(seltener:) ihn ans, gegen das Schienbein getreten; er trat gegen die Tür; Ü nach unten t. (ugs. abwertend; *die durch Vorgesetzte erzeugten Frustrationen an den Abhängigen abreagieren);* **c)** *(bes. Fußball) durch einen Tritt* (3) *an eine bestimmte Stelle gelangen lassen:* den Ball ins Tor, ihm aus Aus t. **4.** *einen mit dem Fuß, den Füßen zu bedienenden Mechanismus o.ä. durch [wiederholtes] Niederdrücken in Gang setzen bzw. halten* ⟨hat⟩: (beim Klavier) die Pedale t.; den Blasebalg der Orgel t.; die Bremse t. *(abbremsen);* die Kupplung t. *(kuppeln);* das Spinnrad, die Nähmaschine t. *(ihren Tritt betätigen);* ⟨mit Präp.-Obj.:⟩ auf das Gas[pedal], auf die Kupplung t. *(Gas geben, kuppeln);* (beim Radfahren) kräftig in die Pedale t. **5.** *durch Tritte* (1), *durch wiederholtes Betreten (in etw.) bahnen* ⟨hat⟩: einen Pfad [durch den Schnee, durch das hohe Gras] t. **6.** (Fußball) *durch einen Schuß* (2a) *ausführen* ⟨hat⟩: eine Ecke, einen Freistoß, Elfmeter t. **7.** *durch Darauftreten an eine bestimmte Stelle gelangen lassen* ⟨hat⟩: den Grassamen in die Erde t.; sich einen Nagel in den Schuh, einen Dorn in den Fuß t. *(hineintreten).* **8.** ⟨verblaßt in Verbindung mit Subst.⟩ *drückt den Beginn einer Handlung o.ä. aus;* ist⟩: in jmds. Dienste, in den Staatsdienst t. *(eintreten);* in Verhandlungen t.; in Aktion t.; in den Hungerstreik t.; in Kontakt, in Verbindung, in den Ehestand, den Ruhestand t.; in Tätigkeit t.; er ist in sein 50. Jahr getreten. **9.** (seltener) svw. ↑eintreten (5) ⟨ist⟩. **10.** *(von Geflügel u. größerem Federwild) begatten* ⟨hat⟩: der Hahn tritt die Henne; ⟨Abl.:⟩ **Treter,** der; -s, - ⟨meist Pl.⟩ (ugs., öfter abwertend): Schuh: ausgelatschte T.; Ein Paar nagelneue T. (Lynen, Kentaurenfährte 10).

treu [trɔy] ⟨Adj.; -er, -[e]ste⟩ [mhd. (ge)triuwe, ahd. gitriuwi, eigtl. = stark, fest wie ein Baum]: **1. a)** *zuverlässig, beständig in seiner Gesinnung ([einem] anderen, einer Sache gegenüber):* ein -er Freund, Gefährte; eine -e Freundschaft verband sie; er hat ein -es Herz; sie ist eine -e Seele (fam.; *ein Mensch von großer Verläßlichkeit u. Anhänglichkeit);* (in Briefschlüssen:) dein -er Sohn; in den Gedenken, -er Liebe Dein[e] ...; er war t. bis in den Tod; t. zu jmdm. stehen; jmdm. t. lieben; jmdm. t. ergeben sein; Ü er ist immer sich selbst t. geblieben *(hat seine Gesinnung, sein innerstes Wesen nicht verleugnet);* seinem Glauben, seinen Grundsätzen t. sein/bleiben *(sie nicht verleugnen);* das Glück, der Erfolg ist ihm t. geblieben *(hat ihn bisher nicht verlassen);* **b)** *(von einem [Ehe]partner) keine anderen sexuellen Beziehungen eingehend, den anderen nicht durch Ehebruch o.ä. betrügend:* ein -er Ehemann; er, sie ist nicht t., kann nicht t. sein *(hat immer wieder andere Sexualpartner);* jmdm., einander t. sein, bleiben; **c)** ⟨meist attr.⟩ (ugs.) *unbeirrt, unerschütterlich an jmdm., einer Sache festhaltend; anhänglich:* ein -er Anhänger der Monarchie; ein -er Kunde von uns *(kauft immer hier);* **d)** *zuverlässig, beständig (im Hinblick auf eine Fähigkeit o.ä. zugunsten eines anderen):* ein -er Diener, Vasall; jmdm. -e Dienste geleistet haben; er wurde geehrt für 25 Jahre -e/-er Mitarbeit; jmdm. t. dienen; t. seine Pflicht erfüllen; t. zum Reich halten. **2.** (ugs.) *treuherzig; ein wenig naiv, von kind-*

lichem Gemüt *[zeugend]:* sie hat einen -en Blick, -e Augen; jmdn. t. ansehen; t. und brav, t. und bieder *(gläubig, ohne zu zögern)* tat er alles, was man von ihm verlangte; du bist ja t.! (ugs.; *naiv* 1b). **3.** (geh.) svw. ↑getreu (2).

treu-, Treu-: ~**bruch,** der (dicht.): svw. ↑Felonie: Ü er hat einen T. an seinen Freunden begangen (geh.; *hat sie, ihr Vertrauen getäuscht, sie verraten);* landesverräterischer T. (DDR jur.; *Bruch der Treuepflicht gegenüber dem Staat),* dazu: ~**brüchig** ⟨Adj.; o. Steig.; nicht adv.⟩; ~**deutsch** ⟨Adj.⟩ (ugs., meist abwertend): *[auf eine naive, spießige Weise] typisch deutsch, betont deutsch:* jeder nimmt sich im Betrieb tierisch ernst, typisch t.; ~**doof** ⟨Adj.; o. Steig.⟩ (ugs. abwertend): *treuherzig u. naiv, ein wenig dümmlich:* ein -er Gesichtsausdruck; ~**eid,** der: **1.** *Eid, mit dem jmd. Treue schwört.* **2.** (hist.) svw. ↑Lehnseid; ~**ergeben** ⟨Adj.; nur attr.⟩ (veraltend): *sehr ergeben* (bes. in Briefschlüssen in Verbindung mit einem Namen): Ihr -er [Freund] Hans Meyer; der (jur.): *jmd., der dem Treuhänder bestimmte Rechte überträgt; Fiduziant;* ~**gesinnt** ⟨Adj.; o. Steig.; nur attr.⟩: vgl. treu (1 a); ~**gut,** das (jur.): *vom Treugeber an den Treunehmer bzw. Treuhänder übertragene Rechte,* etwa ⟨o. Pl.⟩ (jur.): svw. ↑Treuhandschaft, dazu: ~**händer** [-hɛndɐ], der, (jur.): *jmd., der die Treuhänder für einen anderen ausübt; Fiduziar:* jmdn. als T. einsetzen, dazu: ~**händerin,** die: 1. w. Form zu ↑~händer. **2.** *Gesellschaft, die eine Treuhandschaft ausübt,* ~**händerisch** ⟨Adj.; o. Steig.⟩: etw. t. *(in Treuhandschaft, fiduziarisch)* verwalten, dazu ~**handgebiet,** das (Völkerrecht): *Mandatsgebiet, das von einem Staat mit dem Ziel der Hinführung zur Selbständigkeit verwaltet wird,* ~**handgeschäft,** das (jur.): *Ausübung einer Treuhandschaft,* ~**handgesellschaft,** die (jur.): *Kapital- od. Personalgesellschaft, die Treuhandschaft ausübt,* ~**handschaft,** die, ⟨o. Pl.⟩ (jur.): ein: *treuhänderische Verwaltung von etw.;* ~**herzig** ⟨Adj.⟩: *von einer naiven Arglosigkeit, Offenheit, Gutgläubigkeit; von einem kindlichen Vertrauen:* ein -er Mensch; t. sein; jmdn. t. anschauen, dazu: ~**herzigkeit,** die, -: *treuherziges Wesen;* ~**los** ⟨Adj.; -er, -este⟩: **a)** *ohne Treue* (1 a), *ohne Verläßlichkeit:* -e Freunde, Verbündete; t. gegen jmdn. handeln; **b)** ⟨nicht adv.⟩ (seltener) *nicht treu* (1 b); *untreu* (1 b): ein -er Liebhaber; ein -es Mädchen; sie ist t., dazu: ~**losigkeit,** die; -: svw. ↑~händer; ~**pflicht,** die (jur.): svw. ↑Treuepflicht; ~**schwur,** der: svw. ↑Treueschwur; ~**sorgend** ⟨Adj.; o. Steig.; nur attr.⟩ (fam.): *(um jmds. Wohlergehen)* ein -er Familienvater.

Treue ['trɔyə], die; - [mhd. triuwe, ahd. triuwa]: **1. a)** *das Treusein* (1 a): ewige, unwandelbare, unverbrüchliche, unerschütterliche T.; jmdm. T. schwören, geloben; jmdm. einander die T. halten, bewahren; er hat [dem Freund] die T. gebrochen *(ist [dem Freund] untreu geworden);* an jmds. T. glauben, zweifeln; aus T. zu den Freunden, zur Heimat; (in Briefschlüssen:) in alter T. Ihr, Dein[e] ...; in Treuen (schweiz.; *treu)* zu jmdm. halten; in guten Treuen (schweiz.; *im guten Glauben)* handeln; *meiner Treu!* (veraltet; Ausruf der Bewunderung); **Treu und Glauben** (jur.; Rechtsgrundsatz, nach dem der Rechtsprechende nicht starr an einem Gesetz folgen darf, wenn das Ergebnis eines solchen Vorgehens dem Rechtsempfinden verstößt bzw. als unbillig empfunden wird): so handeln, wie Treu und Glauben es erfordern; **auf**/(seltener:) **in Treu und Glauben** (ugs.; *im Vertrauen auf die Redlichkeit, Richtigkeit o.ä.):* jmdn. etw. auf Treu und Glauben überlassen; in Treu und Glauben handeln; **b)** *das Treusein* (1 b): die eheliche T.; es mit der T. nicht so genau nehmen (scherzh.; *zu Seitensprüngen neigen);* **c)** *das Treusein* (1 c): er kann sich auf die T. seiner Fans verlassen; sie dankten ihrer Kundschaft für die T.; die T. ist ihnen über viele Jahre bewiesen hatte; **d)** *das Treusein* (1 d): die T. der Dienerschaft; in T. *(treulich)* zu jmdm. stehen, halten. **2.** *(in bezug auf die Vorlage, die Wiedergabe, die Dokumentation von etw.)* Genauigkeit, Zuverlässigkeit: die historische, sachliche, dokumentarische T. von etw. bemängeln; eine höchstmögliche T. der Tonwiedergabe anstreben.

Treue-, bekenntnis, das -es: T. ablegen; ~**erklärung,** die ~**gelöbnis,** das; ~**pflicht,** die ⟨Pl. ungebr.⟩ (jur.): *Verpflichtung beider Parteien eines Arbeitsvertrags, die Interessen des Vertragspartners wahrzunehmen, im engeren Sinn die Verpflichtung des Arbeitnehmers, die Interessen des Arbeitgebers wahrzunehmen;* ~**prämie,** die: *zusätzliches Arbeitsentgelt, das einem Arbeitnehmer nach längerer Betriebszuge-*

hörigkeit gewährt wird; ~**rabatt,** der: *Preisnachlaß, der einem Kunden als Dank für eine lange bestehende geschäftliche Verbindung gewährt wird;* ~**schwur,** der; ~**urlaub,** der (DDR): *zusätzlicher Urlaub, der einem Arbeitnehmer in bestimmten Betrieben für langjährige Zugehörigkeit gewährt wird;* ~**versprechen,** das.

Treuga Dei ['trɔyga 'de:i], die; - - [mlat. treuga dei] (hist.): svw. ↑Gottesfriede.

treulich ['trɔylɪç] ⟨Adj.; nicht präd.⟩ [mhd. triuwelich] (veraltend): *zuverlässig, gewissenhaft; getreulich* (2): *eine -e Wiedergabe; etw. t. ausführen, aufbewahren.*

Trevira Ⓦ [tre'vi:ra], das; - [Kunstwort]: **1.** *für synthetische Gewebe verwendete Faser aus Polyester.* **2.** *aus Trevira* (1) *hergestelltes Gewebe.*

Tri [tri:], das; - (Jargon): *(als Schnüffelstoff verwendetes) Trichloräth[yl]en;* **Triade** [tri'a:də], die; -, -n [1: spätlat. trias (Gen.: triados) < griech. triás, zu: tría, Neutr. von: treîs = drei]: **1.** (bildungsspr.) *Dreizahl, Dreiheit.* **2.** (Rel.) *Gruppe von drei Gottheiten.* **3.** (Verslehre) *Gruppe aus drei Strophen, die sich aus Strophe, Antistrophe u. Epode* (2) *zusammensetzt* (bes. in der griechischen Tragödie). **4.** (Math.) *Größe, die sich bei der dyadischen Multiplikation von drei Vektoren ergibt;* ⟨Abl.:⟩ **triadisch** ⟨Adj.; o. Steig.⟩

Triage [tri'a:ʒə], die; -, -n [frz. triage, zu: trier, ↑Trieur] (Kaufmannsspr.): *Ausschuß, bes. bei Kaffee.*

Triakisdodekaeder [triakɪs-], das; -s, - [zu griech. triákis dódeka = dreimalzwölf u. ↑Eder = Fläche] (Math.): *Körper, der von 36 Flächen begrenzt wird; Sechsunddreißigflach.*

Trial ['trajəl], das; -s, -s [engl. trial, eigtl. = Probe, Versuch]: *Geschicklichkeitsprüfung für Motorradfahrer;* **Trial-and-error-Methode** ['trajəl ənd 'ɛrɐ -], die; - [engl. trial and error, eigtl. = Versuch u. Irrtum]: *(in der Kybernetik) Methode, den besten Weg zur Lösung eines Problems zu finden, indem man verschiedene Wege beschreitet u. so nach u. nach Fehler u. Fehlerquellen ausschaltet.*

Triangel [tri:aŋl], österr.: tri'aŋl], der, österr.: das; -s, - [lat. triangulum = Dreieck]: **1.** *Schlaginstrument, das aus einem runden Stahlstab besteht, der zu einem an einer Seite offenen, gleichseitigen Dreieck gebogen ist, u. das – freihängend – mit einem Metallstäbchen angeschlagen wird.* **2.** (landsch.) *(bes. in Kleidungsstücken) Riß in Form eines rechten Winkels; Dreiangel;* ⟨Abl.:⟩ **triangulär** [triaŋu'lɛ:ɐ] ⟨Adj.; o. Steig.⟩ [spätlat. tringulāris] (bildungsspr. selten): *dreieckig;* **Triangulation** [triaŋula'tsjo:n], die; -, -en [zu mlat. triangulare = dreieckig machen]: **1.** (Geodäsie) *Verwendung des gleichseitigen, auch des spitzwinkligen Dreiecks als Grundlage für Maße u. Verhältnisse innerhalb eines Bauwerks* (bes. in der Gotik); ⟨Zus. zu 1:⟩ **Triangulationspunkt,** der (Geodäsie): *durch Triangulation* (1) *bestimmter u. im Gelände markierter Punkt;* Abk.: TP; **triangulieren** [...'li:rən] ⟨sw. V.; hat⟩ (Geodäsie): *(bei der Landvermessung) ein Netz von trigonometrischen Punkten herstellen;* ⟨Abl.:⟩ **Triangulierung,** die; -, -en.

Triarier [tri'a:riɐ], der; -s, - ⟨meist Pl.⟩ [lat. triārius, zu: tria, Neutr. von: trēs = drei]: *altgedienter schwerbewaffneter Soldat im alten Rom, der in der dritten u. letzten Schlachtreihe kämpfte;* **Trias** ['tri:as], die; -, - [1: spätlat. trias, ↑Triade; 2: nach der Dreiteilung in untere, mittlere u. obere Trias]: **1.** (bildungsspr., Fachspr.) *Dreizahl, Dreiheit.* **2.** ⟨o. Pl.⟩ (Geol.) *älteste Formation des Mesozoikums;* ⟨Zus. zu 2:⟩ **Triasformation,** die ⟨o. Pl.⟩ (Geol.): svw. ↑Trias (2); **triassisch** [tri'asɪʃ] ⟨Adj.; o. Steig.; nicht adv.⟩ (Geol.): *zur Trias* (2) *gehörend, die Trias* (2) *betreffend.*

Tribade [tri'ba:də], die; -, -n [lat. tribas (Gen.: tribadis) < griech. tríbas] (Med., Sexualk.): *homosexuelle Frau;* **Tribadie** [triba'di:], die; -, **Tribadismus** [...'dɪsmʊs], der; - (Med., Sexualk.): *Homosexualität unter Frauen.*

Tribalismus [triba'lɪsmʊs], der; - [zu lat. tribus, ↑Tribus]: *(durch die willkürliche Grenzziehung der Kolonialmächte bedingtes) stärkeres Orientiertsein des kulturellen, politischen u. gesellschaftlichen Bewußtseins der Bevölkerung auf den eigenen Stamm in afrikanischen Staaten;* ⟨Abl.:⟩ **tribalistisch** ⟨Adj.; o. Steig.⟩: *den Tribalismus betreffend.*

Triboelektrizität [tribo-], die; - [zu griech. tríbein = reiben]: svw. ↑Reibungselektrizität; **Tribologie,** die; - [↑-logie] (Physik): *Wissenschaft von Reibung, Verschleiß u. Schmierung gegeneinander bewegter Körper;* **Tribolumineszenz,** die; - (Physik): *beim Zerbrechen von Kristallen auftretende schwache Leuchterscheinung;* **Tribometer,** das; -s, - [↑-meter] (Physik,

Technik): *Gerät zur Ermittlung des Reibungskoeffizienten.* **Tribotechnik,** die; -: *Teilbereich der Technik, der sich mit den technischen Aspekten der Tribologie befaßt.*

Tribrachys ['tri:braxys], der; -, - [lat. tribrachys < griech. tríbrachys, eigtl. = dreifach kurz] (antike Verslehre): *Versfuß aus drei Kürzen.*

Tribun [tri'bu:n], der; -s od. -en, -e[n] [lat. tribūnus, zu: tribus, ↑Tribus]: **1.** svw. ↑Volkstribun. **2.** *zweithöchster Offizier einer altrömischen Legion;* **Tribunal** [tribu'na:l], das; -s, -e [frz. tribunal < lat. tribūnal = Tribunal (1)]: **1.** *(im antiken Rom) erhöhter Platz auf dem Forum Romanum, wo u. a. Recht gesprochen wurde.* **2.** (geh.) *[hohes] Gericht; [hoher] Gerichtshof:* vor ein T. kommen, gestellt werden; vor dem T. stehen. **3.** *Forum, das in einer öffentlichen Untersuchung gegen behauptete Rechtsverstöße von Staaten o. ä. protestiert:* ein T. abhalten; **Tribunat** [tribu'na:t], das; -[e]s, -e [lat. tribūnātus]: *Amt, Würde eines Tribuns* (1); **Tribüne** [tri'by:nə], die; -, -n [frz. tribune < ital. tribuna < lat. tribūnal, ↑Tribunal]: **1.** svw. ↑Rednertribüne. **2. a)** *großes [hölzernes] Gerüst od. fester, meist überdachter Bau [als Teil einer Arena o. ä.] mit ansteigenden Sitzreihen für Zuschauer, Zuhörer (von unter freiem Himmel stattfindenden Veranstaltungen):* eine T. errichten; endlose Militärkolonnen zogen an der T. vorbei; auf der T. sitzen; sie spielten vor vollen -n; **b)** *Gesamtheit der Zuschauer, Zuhörer auf einer Tribüne* (2 a): die [ganze] T. pfiff, klatschte Beifall; ⟨Zus. zu 2:⟩ **Tribünenplatz,** der; **tribunizisch** [tribu'ni:tsɪʃ] ⟨Adj.; o. Steig.⟩ *einen Tribunen betreffend:* -e Gewalt *(Machtbefugnis eines Tribuns);* **Tribus** ['tri:bʊs], die; -, - [...bu:s; ↑lat. tribus, eigtl. = einer der drei altrömischen Stämme des antiken Rom]: **1.** *Wahlbezirk im antiken Rom.* **2.** (Bot., Zool. veraltend) *zwischen Gattung u. Familie stehende Kategorie;* **Tribut** [tri'bu:t], der; -[e]s, -e [lat. tribūtum, eigtl. = dem Tribus auferlegte Steuerleistung, zu: tribūtum, 2. Part. von: tribuere = zu-, einteilen, zu: tribus, ↑Tribus] (früher): *Geld- od. Sachleistung, Abgabe, die bes. ein besiegtes Volk dem Sieger zu erbringen hatte:* einen T. fordern, nehmen, zahlen, leisten, entrichten; jmdm. einen T. auferlegen; Ü die Eisenbahnstrecke forderte einen hohen T. *[an Menschenleben] (viele Opfer);* dem Alter T. zollen *(dem Alterungsprozeß unterworfen sein);* einer Leistung den schuldigen, nötigen T. zollen *(sie anerkennen).*

tribut-, Tribut-: ~**last,** die: *Belastung durch geforderten Tribut;* ~**leistung,** die; ~**pflichtig** ⟨Adj.; o. Steig.; nicht adv.⟩, dazu: ~**pflichtigkeit,** die; -.

tributär [tribu'tɛ:ɐ] ⟨Adj.; o. Steig.; nicht adv.⟩ [frz. tributaire < lat. tribūtārius] (veraltet): svw. ↑tributpflichtig.

Trichine [trı'çi:nə], die; -, -n [engl. trichina, eigtl. = Haarwurm, zu engl. trichinos = aus Haaren bestehend, zu: thrix (Gen.: trichós) = Haar]: *parasitischer Fadenwurm, der sich im Muskelgewebe von Säugetieren einkapselt (u. der durch den Verzehr von trichinösem Fleisch auch auf den Menschen übertragen werden kann).*

trichinen-, Trichinen-: ~**haltig** ⟨Adj.; nicht adv.⟩: svw. ↑trichinös; ~**krankheit,** die ⟨o. Pl.⟩: svw. ↑Trichinose; ~**schau,** die: *Untersuchung des zum Verzehr bestimmten Fleisches auf Trichinen;* ~**schauer,** der *Fachmann (meist ein Tierarzt), der die Trichinenschau vornimmt.*

trichinös [trıçi'nø:s] ⟨Adj.; -er, -este; nicht adv.⟩ [vgl. engl. trichinous]: *von Trichinen befallen;* **Trichinose** [trıçi'no:zə], die; -, -n: *durch Trichinen hervorgerufene Krankheit.*

Trichloräthen [trikloˈɡ|ɛˈen], **Trichloräthylen** [trikloˈɡ|-], das; -s [zu lat. tri- = drei-; das Derivat ist durch drei Chloratome substituiert]: *(bes. in der Metallindustrie als Reinigungsmittel verwendetes) farbloses, nicht brennbares Lösungsmittel (das bei Inhalation narkotisch wirkt).*

Trichomonas [trıçoˈmo:nas, triˈço:monas], die; -, ...aden [...mo:nadən] ⟨meist Pl.⟩ [zu griech. thríx (↑Trichine) u. monás, ↑Monade] (Med., Biol.): *beim Menschen u. zahlreichen Tierarten im Darm u. an den Geschlechtsteilen Krankheiten hervorrufendes Geißeltierchen;* **Trichose** [trıˈço:zə], die; -, -n (Med.): *abnorme Körperbehaarung.*

Trichotomie [trıçotoˈmi:], die; -, -n [...ən; spätgriech. trichotomía = Dreiteilung, zu griech. trícha = dreifach u. tome = Schnitt]: **1.** (Philos.) *Anschauung von der Dreigeteiltheit des Menschen in Leib, Seele u. Geist.* **2.** (jur.) *Einteilung*

der Straftaten nach dem Grad ihrer Schwere in Übertretungen, Vergehen u. Verbrechen; ⟨Abl.:⟩ **trichotomisch** [...'to:mɪʃ] ⟨Adj.; o. Steig.⟩ (bildungsspr.): *dreigeteilt.*

Trichter ['trɪçtɐ], der; -s, - [mhd. trehter, trihter, spätahd. trahter, træhter < lat. träiectörium, eigtl. = Gerät zum Hinüberschütten]: **1.** *(zum Abfüllen, Eingießen von Flüssigkeiten od. rieselnden Stoffen in Flaschen od. andere Gefäße mit enger Öffnung bestimmtes) Gerät von konischer Form, das an seinem unteren Ende in ein enges, unten offenes Rohr übergeht:* ein T. aus Glas; etw. durch einen T. gießen, mit einem T. einfüllen; **der Nürnberger T. (Lernmethode, bei der sich der Lernende nicht anzustrengen braucht, bei der ihm der Lernstoff mehr od. weniger mechanisch eingetrichtert wird;* nach dem Titel des in Nürnberg erschienenen Buches „Poetischer Trichter, die Teutsche Dicht- u. Reimkunst ..., in sechs Stunden einzugießen" von G. Ph. Harsdörffer [1607–1658]); **auf den [richtigen] T. kommen** (ugs.; *merken, erfassen, wie etw. funktioniert, wie etw. zu machen, anzufassen ist, was zu tun ist u. ä.*); **jmdn. auf den [richtigen] T. bringen** (ugs.; *jmdn. auf den Einfall, die Idee bringen, wie etw. auszuführen, ein Problem zu lösen ist).* **2. a)** kurz für ↑Schalltrichter; **b)** kurz für ↑Schallbecher. **3.** kurz für ↑Granat-, Bombentrichter. **4.** (Geogr.) *Krater eines Vulkans.*

trichter-, Trichter-: ~**feld,** das: *von Granat- od. Bombentrichtern bedecktes Gelände;* ~**förmig** ⟨Adj.; o. Steig.⟩; ~**grammophon,** das (früher): *Grammophon mit Schalltrichter;* ~**mündung,** die (Geogr.): *trichterförmig erweiterte Flußmündung.*

Trichterling ['trɪçtɐlɪŋ], der; -s, -e: *Pilz mit flachem, trichterförmig ausgebildetem Hut;* **trichtern** ['trɪçtɐn] ⟨sw. V.; hat⟩: **1.** (Hammerwerfen) *den Wurfhammer zu stiel kreisen lassen.* **2.** (selten) svw. ↑eintrichtern (1).

Tricinium [tri'tsi:njʊm], das; -s, ...ia u. ...ien [...jən; spätlat. tricinium = Dreigesang] (Musik): *(im 16./17. Jh.) dreistimmiger, meist kontrapunktischer Satz für drei Instrumente od. für Singstimme mit Begleitung.*

Trick [trɪk], der; -s, -s, selten auch: -e [engl. trick < pik. trique = Betrug, Kniff, zu: trekier (= frz. tricher) = beim Spiel betrügen, wohl über das Vlat. < lat. tricäri = Winkelzüge machen]: **a)** *listig ausgedachtes, geschicktes Vorgehen; [unerlaubter] Kunstgriff, Manöver, mit dem jmd. getäuscht, betrogen wird:* ein raffinierter, billiger, übler T.; er kennt alle, jede Menge -s; sie ist auf einen gemeinen T. eines Gauners hereingefallen; Ü (Sport, bes. Ballspiele:) mit einem gekonnten T. hat er seinen Gegner ausgespielt; **b)** *einfache, aber wirksame Methode, Handhabung von etw. zur Erleichterung einer Arbeit, Lösung einer Aufgabe o. ä.; Kniff, Finesse* (1 a): *technische -s anwenden;* es gibt einen ganz simplen T., simple -s, wie man sich die Arbeit erleichtern kann; **c)** *bei einer artistischen Vorführung ausgeführte, verblüffende Aktion; eingeübter, wirkungsvoller Kunstgriff eines Artisten:* der T. eines Zauberers, Akrobaten; sensationelle -s zeigen, vorführen.

trick-, Trick-: ~**aufnahme,** die: *mit bestimmten technischen Verfahren hergestellte Film- od. Tonaufnahme, mit der eine besondere, oft verblüffende Wirkung erzielt wird;* ~**betrug,** der: *mit Hilfe eines Tricks* (a) *durchgeführter Betrug;* ~**betrüger,** der: *jmd., der einen Trickbetrug begangen hat;* ~**dieb,** der: vgl. ~betrüger; ~**film,** der: vgl. ~aufnahme; ~**kiste,** die (ugs.): *Gesamtheit der Tricks* (a, b), *über die jmd. verfügt:* aus wessen T. stammt der Vorschlag?; der Europameister mußte [tief] in die T. greifen *(sehr geschickt, trickreich spielen),* um die gefährliche Situation zu überstehen; ~**reich** ⟨Adj.⟩: *über vielerlei Tricks* (a, b) *verfügend, sie häufig anwendend; finessenreich:* ein -er Politiker, Unterhändler; er war der Spieler auf dem Platz, war sehr t. in seinen Aktionen, spielte äußerst t.; ~**ski,** der: **1.** *spezieller, bes. elastischer Ski zum Trickskilaufen.* **2.** (ugs.) kurz für ↑skilaufen; ~**skilaufen,** das; -s: *Sportart, bei der auf Trickskiern* (1) *besonders kunstvolle, artistische Schwünge, Drehungen, Sprünge o. ä. ausgeführt werden.*

tricksen ['trɪksn] ⟨sw. V.; hat⟩ [zu ↑Trick] (ugs., bes. Sport Jargon): *sehr geschickt, listig, trickreich spielen:* der Nationalspieler trickste wie in alten Zeiten.

Tricktrack ['trɪktrak], das; -s, -s [frz. trictrac]: ⁴*Puff.*

Trident [tri'dɛnt], der; -[e]s, -e [lat. tridēns (Gen.: tridentis), eigtl. = drei Zähne habend] (bildungsspr.): *Dreizack.*

Triduum ['tri:duʊm], das; -s, ...duen [...duən; lat. triduum] (bildungsspr.): *Zeitraum von drei Tagen.*

trieb [tri:p]: ↑treiben; **Trieb** [-], der; -[e]s, -e [mhd. trīp, zu: trīben, ↑treiben]: **1. a)** *(oft vom Instinkt gesteuerter) innerer Antrieb, der auf die Befriedigung starker, oft lebensnotwendiger Bedürfnisse zielt:* ein heftiger, unwiderstehlicher, unbezähmbarer, blinder, tierischer T.; ein edler, natürlicher, mütterlicher T.; dumpfe, sexuelle, verdrängte, sadistische -e; einen T. *(starken Hang)* zum Verbrechen haben; er spürte den T. in sich, sein Leben jetzt selbst zu bestimmen; seine -e zügeln, bezähmen, beherrschen, verdrängen, befriedigen; seinen -en nachgeben, freien Lauf lassen; er folgte dabei einem spielerischen T.; er läßt sich ganz von seinen -en leiten, ist von seinen -en beherrscht; **b)** ⟨o. Pl.⟩ (veraltend) *Lust, Verlangen, etw. zu tun:* nicht den leisesten T. zu etw. haben; keinen [besonderen] T. zur Arbeit haben. **2.** *junger, sich gerade bildender Teil einer Pflanze, der später Blätter entwickelt u. oft verholzt; junger Sproß* (1 a): ein kräftiger T.; die Pflanze hat junge, frische -e entwickelt; die -e an einem Obstbaum be-, zurückschneiden. **3.** (Technik) **a)** *Übertragung einer Kraft, eines Drehmoments;* **b)** *Vorrichtung zur Übertragung einer Kraft, eines Drehmoments.* **4.** (Technik) *Zahnrad mit einer nur geringen Anzahl von Zähnen.*

trieb-, Trieb-: ~**artig** ⟨Adj.; o. Steig.⟩: ein -er Hang; ~**bedingt** ⟨o. Steig.; nicht adv.⟩: *durch einen Trieb* (1 a) *bedingt:* -e Verhaltensweisen; ~**befriedigung,** die: *Befriedigung eines Triebs* (1 a), *bes. des Geschlechtstriebs;* ~**fahrzeug,** das: vgl. ~wagen; ~**feder,** die: *Feder* (3), *die den Antrieb* (1) *von etw. bewirkt:* die T. eines Uhrwerks; Ü Haß war die eigentliche T. *(der eigentliche Beweggrund)* zu diesem Verbrechen; bei diesen Arbeiten war meist sie die T. *(die treibende Kraft);* ~**gestört** ⟨Adj.; o. Steig.; nicht adv.⟩: *zu sexuellem Fehlverhalten neigend;* ~**handlung,** die: *von einem Trieb* (1 a), *Instinkt ausgelöste, gesteuerte Handlung, Verhaltensweise;* ~**kraft,** die: **1.** (seltener) *Kraft, die etw. (eine Maschine o. ä.) antreibt, in Bewegung setzt, hält.* **2. a)** *Fähigkeit, einen Teig aufgehen* (4) *zu lassen:* die T. von Hefe, Backpulver, Hirschhornsalz; **b)** (Bot.) *Fähigkeit, durch die Erde hindurch nach oben zu wachsen:* die T. des Saatguts. **3.** (bes. Soziol.) *Faktor, der als Ursache, Motiv o. ä. die Entstehung, Entwicklung von etw. vorantreibt:* Ehrgeiz, Eifersucht, Liebe war die T. seines Handelns; gesellschaftliche Triebkräfte; die Triebkräfte des Wirtschaftslebens; ~**leben,** das ⟨o. Pl.⟩: *Gesamtheit der Handlungen, Verhaltensweisen, Lebensäußerungen, die durch Triebe* (1 a), *bes. durch den Geschlechtstrieb, bedingt sind:* ein normales, ausgeprägtes T. haben; ~**mäßig** ⟨Adj.; o. Steig.⟩: *auf den Trieb* (1 a) *bezogen;* ~**mittel,** das (Kochk.): svw. ↑Treibmittel (2); ~**mörder,** der: vgl. ~täter; ~**rad,** das (Technik): svw. ↑Treibrad; ~**sand,** der: svw. ↑Mahlsand; ~**stoff,** der (schweiz.): svw. ↑Treibstoff; ~**täter,** der: *jmd., der aus dem Drang zur Befriedigung eines Triebes* (1 a), *bes. des Geschlechtstriebs, eine Straftat begeht;* ~**verbrechen,** das: *aus dem Drang zur Befriedigung eines Triebes* (1 a), *bes. des Geschlechtstriebs, als Triebhandlung begangenes Verbrechen;* ~**verbrecher,** der: vgl. ~täter; ~**wagen,** der: *Schienenfahrzeug (der Eisenbahn, Straßenbahn, U-Bahn o. ä.) mit eigenem Antrieb durch Elektrood. Dieselmotor;* ~**werk,** das: *Vorrichtung, Maschine, die die zum Antrieb (z. B. eines Flugzeugs) erforderliche Energie liefert,* dazu: ~**werkschaden,** der.

triebhaft ⟨Adj.; -er, -este⟩: *von einem Trieb* (1 a), *dem Geschlechtstrieb, bestimmt, darauf beruhend; einem Trieb folgend [u. daher nicht vom Verstand kontrolliert]:* ein -er Mensch; -e Sinnlichkeit; -e Handlungen; er ist, handelt t.; ⟨Abl.:⟩ **Triebhaftigkeit,** die; -: *triebhaftes Wesen.*

trief-, Trief-: ~**auge,** das: *ständig triefendes Auge,* dazu: ~**äugig** ⟨Adj.; o. Steig.; nicht adv.⟩ (ugs., oft abwertend): *mit Triefaugen;* er war ein Köter; die Alte blickte ihn t. an; ~**naß** ⟨Adj.; o. Steig.; nicht adv.⟩ (ugs.): *sehr naß u. tropfend:* vor Nässe triefend: die Wäsche war noch t.

Triefel ['tri:fl], der; -s, - [zu landsch. triefeln = dumm reden] (landsch.): *Träne* (2); ¹*Tropf.*

triefen ['tri:fn] ⟨triefte/(geh.:) troff, hat/ist getrieft/(selten:) getroffen⟩ [mhd. triefen, ahd. triufan]: **1.** *in zahlreichen, großen Tropfen od. kleinen Rinnsalen* (b) *irgendwohin fließen* ⟨ist⟩: der Regen trieft; aus der Wunde troff immerzu Blut; das Regenwasser triefte vom Dach, von den Ästen, über den Rand der Tonne; ihm ist der Schweiß von der Stirn getrieft. **2.** *tropfend naß sein; so naß sein, daß Wasser, Flüssigkeit in großer Menge heruntertropft, -rinnt, -fließt, austritt* ⟨hat⟩: wir, unsere Kleider trieften vom Regen;

sein Mantel hat von/vor Nässe getrieft; die Wurst triefte von/vor Fett; er war so erkältet, daß seine Nase ständig triefte *(Schleim absondere); mit triefenden Kleidern, Haaren; wir waren triefend naß (völlig, durch u. durch naß); Ü seine Hände triefen von Blut (geh.; *er hat viele Menschen umgebracht);* seine Erzählungen triefen von/vor Edelmut, Sentimentalität, Moral (iron.; *sind übermäßig voll davon);* er trieft nur so von/vor Überheblichkeit, Sarkasmus, Boshaftigkeit (abwertend; *ist außerordentlich überheblich, sarkastisch, boshaft);* der Chef trieft nur so von Wohlwollen *(zeigt verdächtig großes Wohlwollen).*
¹Triel [tri:l], der; -[e]s, -e [H. u. viell. lautm.]: *Dickfuß* (1).
²Triel [-], der; -[e]s, -e [mhd. triel] (südd.): **1.** *Mund, Maul.* **2.** *Wamme;* **trielen** ['tri:lən] ⟨sw. V.; hat⟩ (südd.): *sabbern;* **Trieler** ['tri:lɐ], der; -s, - (südd.): **1.** *jmd., der sabbert.* **2.** *Sabberlätzchen.*
Triennale [triɛ'na:lə], die; -, -n [zu spätlat. triennālis (triennäle) = dreijährig]: *alle drei Jahre stattfindende Veranstaltung* (z. B. Festspiele); **Triennium** [tri'ɛnjʊm], das; -s, ...ien [...jən; lat. triennium] (bildungsspr.): *Zeitraum von drei Jahren.*
Triere [tri'e:rə], die; -, -n [lat. triēris (navis) < griech. triērēs]: *(in der Antike) Kriegsschiff, bei dem die Ruderer in drei Reihen übereinandersaßen.*
Triesel ['tri:zl], der; -s, - [rückgeb. aus ↑trieseln] (landsch., bes. berlin.): svw. ↑Kreisel (1): *die Kinder spielen T.;* **trieseln** ⟨sw. V.; hat⟩ [mniederd. trîselen = rollen, kullern] (landsch., bes. berlin.): svw. ↑kreiseln (2).
Trieur [tri'ø:g], der; -s, -e [frz. trieur = Sortierer, zu: trier = (aus)sortieren]: *Maschine zum Trennen u. Sortieren von Getreidekörnern u. Sämereien.*
triezen ['tri:tsn] ⟨sw. V.; hat⟩ [aus dem Niederd., mniederd. tritzen = an Seilen auf- u. niederziehen, zu: tritze = Winde, Rolle] (ugs.): *jmdn. peinigen, mit etw. ärgern, quälen, ihm damit heftig zusetzen: die Rekruten ständig t.; die Kinder haben die Mutter so lange getriezt, bis sie nachgab, bis sie wütend wurde; jmdn. mit etw. t.*
Trifokalbrille [trifo'ka:l-], die; -, -n [aus lat. tri- = drei-, ↑fokal u. ↑Brille]: *Brille mit Trifokalgläsern;* **Trifokalglas**, das; -es, ...gläser: *Brillenglas aus drei verschieden geschliffenen Teilen für drei verschiedene Entfernungen.*
Trifolium [tri'fo:ljʊm], das; -s, ...ien [...jən; 1: lat. trifolium, eigtl. = „Dreiblatt"]: **1.** (Bot.) svw. ↑Klee. **2.** (bildungsspr.) svw. ↑Kleeblatt (1).
triff! [trɪf], **triffst** [trɪfst], **trifft** [trɪft]: ↑treffen.
Triforium [tri'fo:rjʊm], das; -s, ...ien [...jən; mlat. triforium, zu lat. tri- = drei- u. foris = Tür, Öffnung] (Archit.): *(in romanischen u. bes. in gotischen Kirchen) Laufgang unter den Fenstern von Mittelschiff, Querschiff u. Chor, der sich in Bogen zum Inneren der Kirche hin öffnet.*
Trift [trɪft], die; -, -en [mhd. trift, zu ↑treiben]: **1.** svw. ↑Drift. **2.** (landsch.) **a)** svw. ↑Hutung; **b)** *vom Vieh benutzter Weg mit spärlicher Grasnarbe zwischen der Weide u. dem Stall, der Tränke od. dem Platz zum Melken;* ⟨Abl. zu 1:⟩ **triften** ['trɪftn] ⟨sw. V. hat⟩: svw. ↑flößen (1 a); **¹triftig** ['trɪftɪç] ⟨Adj.; o. Steig.; nicht adv.⟩ [mniederd. driftich] (Seemannsspr.): *herrenlos, hilflos im Meer treibend.*
²triftig [-] ⟨Adj.⟩ [spätmhd. triftic, eigtl. = (zu)treffend, zu ↑treffen]: *sehr überzeugend, einleuchtend, schwerwiegend; zwingend, stichhaltig, nicht widerlegbar:* -e Gründe, Einwände, Argumente, Motive, Beweise; er hatte keine -e Ausrede, Entschuldigung zur Hand; etw. t. begründen; ⟨Abl.:⟩ **Triftigkeit**, die; -: *das Triftigsein.*
Triga ['tri:ga], die; -, -s u. ...gen [lat. trīga, zu: tri- = drei- u. iugum = Joch] (bildungsspr.): svw. ↑Dreigespann.
Trigeminus [tri'ge:minʊs], der; -, ...ni [nlat. (Nervus) trigeminus = dreifacher Nerv] (Anat., Physiol.): *im Mittelhirn entspringender Hirnnerv, der sich in drei Äste gabelt [und u. a. die Gesichtshaut u. die Kaumuskeln versorgt];* ⟨Zus.:⟩ **Trigeminusneuralgie**, die (Med.): *mit äußerst heftigen Schmerzen verbundene Neuralgie im Bereich eines od. mehrerer Äste des Trigeminus.*
Trigger ['trɪgɐ], der; -s, - [engl. trigger] (Elektrot.): **1.** *[elektronisches] Bauelement zum Auslösen [eines Schalt]vorgangs.* **2.** *einen [Schalt]vorgang auslösender Impuls;* **triggern** ⟨sw. V.; hat⟩ [engl. to trigger] (Elektrot.): *einen [Schalt]vorgang mittels eines Triggers auslösen.*
Triglyph [tri'gly:f], der; -s, -e, **Triglyphe**, die; -, -n [lat. triglyphus < griech. tríglyphos, eigtl. = Dreischlitz] (Archit.): *am Fries des dorischen Tempels mit Metopen abwechselndes dreiteiliges Feld.*

Trigon [tri'go:n], das; -s, -e [lat. trigonium < griech. trígōnon, eigtl. = Dreiwinkel] (veraltet): *Dreieck;* ⟨Abl.:⟩ **trigonal** [trigo'na:l] ⟨Adj.; o. Steig.; nicht adv.⟩ [spätlat. trigonālis] (Math.): *dreieckig;* **Trigonometrie** [trigono-], die; - [↑-metrie]: *Teilgebiet der Mathematik, das sich mit der Berechnung von Dreiecken unter Benutzung der trigonometrischen Funktionen befaßt;* **trigonometrisch** ⟨Adj.; o. Steig.⟩: *die Trigonometrie betreffend:* -e Berechnungen; -e Funktion *(Winkelfunktion als Hilfsmittel bei der Berechnung von Seiten u. Winkeln eines Dreiecks);* -er Punkt (Geodäsie; *Triangulationspunkt).*
triklin, triklinisch [tri'kli:n(ɪʃ)] ⟨Adj.; o. Steig.⟩ [zu lat. tri- = drei- u. griech. klínein = neigen]: *eine Kristallform betreffend, bei der sich drei verschieden lange Achsen schiefwinklig schneiden;* **Triklinium** [tri'kli:njʊm], das; -s, ...ien [...jən; lat. triclīnium < griech. triklínon]: **a)** *(im Rom der Antike) an drei Seiten von Polstern (für je drei Personen) umgebener Eßtisch;* **b)** *(im Rom der Antike) Speiseraum mit einem Triklinium* (a).
trikolor [tri'ko:lor, auch: ...lo:g] ⟨Adj.; o. Steig.; nicht adv.⟩ [spätlat. tricolor] (selten): *dreifarbig;* **Trikolore** [triko'lo:rə], die; -, -n [frz. (drapeau) tricolore, zu spätlat. tricolor]: *dreifarbige Fahne* (bes. Frankreichs).
Trikompositum [tri-], das; -s, ...ta [aus lat. tri- = drei- u. ↑Kompositum] (Sprachw.): *dreigliedrige Zusammensetzung* (z. B. Einzimmerwohnung).
¹Trikot [tri'ko:, auch: 'trɪko], der, selten auch: das; -s, -s [frz. tricot, zu: tricoter = stricken]: *auf einer Maschine gestricktes, gewirktes elastisches, dehnbares Gewebe:* Unterwäsche aus T.; **²Trikot** [-], das; -s, -s: *meist enganliegendes Kleidungsstück, das auch am Körper eng u. bes. bei sportlichen Betätigungen getragen wird:* die Balletttänzer trugen alle schwarze -s; das T. anziehen, wechseln; das gelbe T. (Radsport; *Trikot in gelber Farbe, das während eines Etappenrennens derjenige trägt, der die jeweils beste Gesamtleistung aufweist);* **Trikotage** [triko'ta:ʒə], die; -, -n ⟨meist Pl.⟩ [frz. tricotage]: *auf der Maschine gestricktes, gewirktes Material; aus* ¹*Trikot gefertigte Ware:* ein Geschäft für Miederwaren und -n; **Trikothemd**, das; -[e]s, -en: *aus* ¹*Trikot gefertigtes Hemd;* **Trikotwerbung**, die; -: *Werbung (bestimmter Firmen) auf den Trikots von Sportlern.*
trilateral [tri-] ⟨Adj.; o. Steig.⟩ [aus lat. tri- = drei- u. ↑lateral] (Politik, Fachspr.): *dreiseitig, von drei Seiten ausgehend, drei Seiten betreffend:* -e Verträge.
Trilemma [tri-], das; -s, -s u. ...ta [zu lat. tri- = drei-, geb. nach ↑Dilemma] (Philos.): *logischer Schluß mit drei alternativ verbundenen Aussagen.*
Triller ['trɪlɐ], der; -s, - [ital. trillo, wohl lautm.]: *rascher, mehrmaliger Wechsel zweier Töne (bes. eines Tones mit einem benachbarten Halb- od. Ganzton als musikalische Verzierung einer Melodie):* einen T. spielen, singen, exakt ausführen; die T. einer Nachtigall; * **einen T. haben** (salopp; *nicht recht bei Verstand sein);* ⟨Abl.:⟩ **trillern** ['trɪlɐn] ⟨sw. V.; hat⟩: **1. a)** *mit Trillern, Trillern ähnlichen Tönen, tremolierend singen od. pfeifen:* sie singt und trillert den ganzen Tag; eine Lerche flog trillernd durch die Luft; **b)** *trillernd* (1 a) *hervorbringen, ertönen lassen:* sie trillerte Lieder und Arien; im Gebüsch trillerte eine Nachtigall ihr Lied. **2. a)** *auf einer Trillerpfeife pfeifen;* **b)** *trillernd* (2 a) *hervorbringen, ertönen lassen:* ein Signal t.; der Schiedsrichter trillerte Halbzeit. **3.** * **einen t.** (ugs.; *Alkohol trinken);* ⟨Zus.:⟩ **Trillerpfeife**, die; -, -n: *Pfeife* (1 d), *bei der beim Hineinblasen eine kleine Kugel im Innern in Bewegung versetzt wird, wodurch ein dem Triller ähnlicher Ton erzeugt wird.*
Trilliarde [tri'ljardə], die; -, -n [zu lat. tri- = drei- u. ↑Milliarde]: *tausend Trillionen* (= 10^{21}); **Trillion** [tri'ljo:n], die; -, -en [frz. trillion, zu: tri- (< lat. tri-) = drei- u. million, ↑Million]: *eine Million Billionen* (= 10^{18}).
Trilobit [trilo'bi:t, auch: ...'bɪt], der; -en, -en [zu griech. trílobos = dreilappig]: *meerbewohnender fossiler Gliederfüßer.*
Trilogie [tri-], die; -, -n [...i:ən; griech. trilogía, ↑-logie]: *Folge von drei selbständigen, aber thematisch zusammenhängenden, eine innere Einheit bildenden Werken (bes. der Literatur, auch der Musik, des Films).*
Trimaran [trima'ra:n], der; -s, -e [eigtl. zu „Dreirumpfboot", zu lat. tri- = drei- u. ↑Katamaran]: *Segelboot mit breitem mittlerem Rumpf u. zwei schmalen, im Ausleger (3 b) gebauten seitlichen Rümpfen.*

trimer [tri'me:ɐ̯] ⟨Adj.; o. Steig.; nicht adv.⟩ [griech. trimerés] (Fachspr.): *dreiteilig:* -e Fruchtknoten.
Trimester [tri'mɛstɐ], das; -s, - [zu lat. trimēstris = dreimonatig; vgl. Semester]: *Zeitraum von drei Monaten, der ein Drittel eines Schul- od. Studienjahres darstellt.*
Trimeter ['tri:metɐ], der; -s, - [lat. trimeter, zu griech. trímetros = drei Takte enthaltend]: *(in der griech. Metrik) aus drei metrischen Einheiten bestehender Vers.*
Trimm [trɪm], der; -[e]s [engl. trim, zu: to trim, ↑trimmen] (Seemannsspr.): **1.** *Lage eines Schiffes bezüglich Tiefgang u. Schwerpunkt.* **2.** *gepflegter Zustand eines Schiffes.*
Trimm-: ~**klappe,** die (Flugw.): vgl. ~vorrichtung; ~**pfad,** der: svw. ↑Trimm-dich-Pfad; ~**ruder,** das (Flugw.): vgl. ~vorrichtung; ~**tank,** der (Seew.): *Wassertank, der zum Trimmen* (4 a) *eines Schiffes, bes. eines Unterseeboots, dient;* ~**trab,** der: *Dauerlauf, durch den sich jmd. trimmt;* ~**vorrichtung,** die (Flugw.): *Vorrichtung zum Trimmen* (4 a) *eines Flugzeugs mittels eines Ruders* (3)*, einer Klappe.*
Trimm-dich-Pfad, der; -[e]s, -e [zu ↑trimmen (1)]: *häufig durch einen Wald führender, meist als Rundstrecke angelegter Weg mit verschiedenartigen Geräten u. Anweisungen für Übungen, die der körperlichen Ertüchtigung dienen;* **trimmen** ['trɪmən] ⟨sw. V.; hat⟩ [engl. to trim ‹ aengl. trymman = in Ordnung bringen; fest machen, zu: trum = fest, stark]: **1.** *durch sportliche Betätigung, körperliche Übungen leistungsfähig machen:* er trimmt seine Schützlinge; er trimmt sich fast täglich durch Waldläufe; Ü der Vater hat seinen Sohn für die Klassenarbeit getrimmt. **2.** (ugs.) *[durch wiederholte Anstrengungen] zu einem bestimmten Aussehen, zu einer bestimmten Verhaltensweise, in einen bestimmten Zustand bringen, in bestimmter Weise zurechtmachen, bestimmte Eigenschaften geben:* seine Kinder auf Höflichkeit, auf Ordnung t.; man hat die Schauspielerin in diesem Film auf einen ganz anderen Typ getrimmt; sie trimmt sich auf jugendlich; das Lokal ist auf antik getrimmt; den Motor auf günstigere Eigenschaften t. **3. a)** *(von Hunden bestimmter Rasse) durch Scheren od. Ausdünnen des Fells das für die jeweilige Rasse übliche, der Mode entsprechende Aussehen verleihen:* einen Pudel t.; **b)** *durch Bürsten des Felles von abgestorbenen Haaren befreien:* rauhhaarige Hunde müssen getrimmt werden. **4. a)** (Seew., Flugw.) *durch zweckmäßige Beladung, Verteilung des Ballasts (bei Flugzeugen auch durch zusätzliche Maßnahmen wie entsprechende Verstellung eines Trimmruders o. ä.) in die richtige Lage bringen [u. dadurch eine optimale Steuerung ermöglichen]:* ein Schiff, Flugzeug t.; ein gut, schlecht getrimmtes Boot; das Ruder t. *(so einstellen, daß eine optimale Fluglage entsteht);* **b)** (Seew.) *(von der Ladung eines Schiffes) eine zweckmäßige Verteilung, Verstauung im Schiff vornehmen; verstauen:* die Fässer, Warenballen t.; die Ladung muß ordnungsgemäß getrimmt werden; Kohlen t. *(das Schiff mit Kohlen beladen);* **c)** (Seew. früher) *Kohlen von den Bunkern zur Feuerung schaffen:* Kohlen t. **5.** (Funkt., Elektronik) *[mit Hilfe von Trimmern (4)] auf die gewünschte Frequenz einstellen, abgleichen* (3): die Schwingkreise t. **6.** (Kerntechnik) *bei Kernreaktoren kleine Abweichungen vom kritischen Zustand ausgleichen;* ⟨Abl.:⟩ **Trimmer,** der; -s, -: **1.** (ugs.) *jmd., der sich durch Trimmen* (1) *ertüchtigt, der sich trimmt.* **2.** (ugs.) svw. ↑Trimm-dich-Pfad: auf den T. gehen. **3.** (Seew. früher) *kurz für* ↑Kohlentrimmer. **4.** (Funkt., Elektronik) *kleiner, verstellbarer Drehkondensator zum Trimmen* (5)*, Abgleichen* (3) *von Schwingkreisen;* **Trimmung,** die; -, -en: **1.** ⟨o. Pl.⟩ (Seew., Flugw.) **a)** *das Trimmen* (4)*, Getrimmtwerden.* **b)** *das Trimmen* (4) *erreichte Lage.* **2.** (Flugw.) svw. ↑Trimmvorrichtung.
trimorph, (auch:) **trimorphisch** [tri'mɔrf(ɪʃ)] ⟨Adj.; o. Steig.; nicht adv.⟩ [griech. trímorphos] (Fachspr., bes. Mineral., Biol.): *in dreierlei Gestalt, Form vorkommend:* -e Pflanzen, Kristalle; **Trimorphie** [trimɔr'fi:], die; -, **Trimorphismus** [trimɔr'fɪsmʊs], der; - (Fachspr., bes. Mineral., Biol.): *Auftreten, Vorkommen in dreierlei Gestalt, in drei Formen.*
trinär [tri'nɛ:ɐ̯] ⟨Adj.; o. Steig.⟩ [spätlat. trīnārius] (Fachspr.): *drei Einheiten, Glieder enthaltend; dreiteilig:* -e Nomenklatur (Biol.; *wissenschaftliche Benennung von Unterarten von Pflanzen u. Tieren durch den Namen der Gattung, der Art u. der Unterart*).
Trine ['tri:nə], die; -, -n [Kurzf. des w. Vorn. ʾKatharina]: **1.** (ugs. abwertend) *meist als träge, ungeschickt, unansehnlich o. ä. angesehene weibliche Person:* eine dumme, liederliche, faule T. **2.** (salopp abwertend) svw. ↑Tunte.

Trinitarier [trini'ta:riɐ̯], der; -s, - [zu ↑Trinität]: **1.** *Angehöriger eines katholischen Bettelordens.* **2.** *Anhänger der Lehre von der Trinität;* **Trinitarierin,** die; -, -nen: *Angehörige des weiblichen Zweiges der Trinitarier* (1); **trinitarisch** [...'ta:rɪʃ] ⟨Adj.; o. Steig.⟩ (christl. Rel.): *die [Lehre von der] Trinität betreffend;* **Trinität** [trini'tɛ:t], die; - [lat. trīnitās (Gen.: trīnitātis) = Dreizahl] (christl. Rel.): *Dreiheit der Personen (Vater, Sohn u. Heiliger Geist) in Gott; Dreieinigkeit, Dreifaltigkeit;* **Trinitatis** [trini'ta:tɪs], das; - ⟨meist o. Art.⟩, **Trinitatisfest,** das; -[e]s: *Dreifaltigkeitssonntag.*
Trinitrophenol [trinitro-], das; -s [zu lat. tri- = drei-]: svw. ↑Pikrinsäure; **Trinitrotoluol,** das; -s: *stoßunempfindlicher Sprengstoff bes. für Geschosse; Trotyl;* Abk.: TNT.
trink-, Trink-: ~**becher,** der: vgl. ~gefäß; ~**branntwein,** der: *für den Genuß bestimmter, zum Trinken geeigneter Branntwein;* ~**ei,** das: *frisches Hühnerei, das auch in rohem Zustand verzehrt werden kann;* ~**fertig** ⟨Adj.; o. Steig.; nicht adv.⟩: *so weit bearbeitet, vorbereitet, daß durch Hinzufügen von Wasser od. Milch ein Getränk bereitet wird:* -es Kakaopulver, Milchpulver; ~**fest** ⟨Adj.; nicht adv.⟩: *imstande, große Mengen von alkoholischen Getränken zu sich zu nehmen, ohne erkennbar betrunken zu werden:* ein -er Mann; seine Frau ist auch ziemlich t., dazu: ~**festigkeit,** die; vgl. ~**gefäß;** ~**flasche,** die: vgl. ~gefäß; ~**freudig** ⟨Adj.; nicht adv.⟩: *gern bereit, alkoholische Getränke zu sich zu nehmen:* ein -er Kumpan, dazu: ~**freudigkeit,** die; ~**gefäß,** das: *meist mit einem Henkel versehenes Gefäß, aus dem man trinken kann;* ~**gelage,** das (oft scherzh.): *geselliges Beisammensein, bei dem sehr viel Alkohol getrunken wird;* ~**geld,** das: *kleinere Geldsumme, die jmdm. für einen erwiesenen Dienst [über einen zu errechtenden Preis hinaus] gegeben wird:* ein hohes, großes, reichliches, fürstliches, nobles, anständiges, geringes, kleines, mageres T.; ein gutes T., grundsätzlich kein T. geben; viele -er, keinen Pfennig T. bekommen; kein T. annehmen; jmdm. ein T. zustecken, in die Hand drücken; ~**glas,** das ⟨Pl. ...gläser⟩: vgl. ~gefäß; ~**halle,** die: **1.** *Halle in einem Heilbad, in der das Wasser von Heilquellen entnommen u. getrunken werden kann.* **2.** *Kiosk, in dem es vor allem Getränke zu kaufen gibt;* ~**halm,** der: *zurechtgeschnittener Strohhalm od. langes, dünnes Röhrchen aus Kunststoff, mit dessen Hilfe ein Getränk eingesaugt u. getrunken werden kann;* ~**horn,** das ⟨Pl. ...hörner⟩ (früher): *ein dem Horn von Rindern, Büffeln o. ä. nachgebildetes od. in der Form einem Horn nachgebildetes, oft reichverziertes Trinkgefäß;* ~**kumpan,** der (ugs. seltener): svw. ↑Saufkumpan; ~**kur,** die: *Kur, bei der eine bestimmte Menge einer Flüssigkeit, bes. Mineralwasser, regelmäßig getrunken wird;* ~**lied,** das (veraltend): *Lied, das bes. bei einem geselligen Beisammensein gemeinsam gesungen wird u. in dem der Alkohol, meist der Wein, besungen wird;* ~**milch,** die: *zum Trinken geeignete, ausreichend entkeimte Milch;* ~**röhrchen,** das: vgl. ~halm; ~**schale,** die: *schalenförmiges Trinkgefäß;* ~**schokolade,** die: *Schokolade zum Herstellen von Getränken, bes. Kakao;* ~**spruch,** der: *bes. bei festlichen Gelegenheiten, oft bei einem Festessen, gehaltene kleine Rede, vorgebrachter Spruch o. ä., verbunden mit der Aufforderung, die Gläser zu erheben u. gemeinsam zu trinken; Toast* (2): einen T. würdigen, hochleben lassen; ~**stube,** die (veraltend): *kleines Restaurant, bes. kleinerer Raum in einer Gaststätte, einem Hotel, in dem [vorwiegend] alkoholische Getränke ausgeschenkt werden;* ~**wasser,** das ⟨o. Pl.⟩: *für den menschlichen Genuß geeignetes, [in Filteranlagen] ausreichend entkeimtes, gereinigtes Wasser,* dazu: ~**wasseraufbereitung,** die, ~**wasserversorgung,** die.
trinkbar ['trɪŋkba:ɐ̯] ⟨Adj.; o. Steig.; nicht adv.⟩: *geeignet, getrunken zu werden; sich ohne Bedenken trinken lassend:* -es Leitungswasser; dieses Wasser ist nicht mehr t. *(ist ungenießbar, gesundheitsschädlich);* der Wein ist durchaus t. (ugs.; *ist recht angenehm im Geschmack);* ⟨subst.:⟩ haben wir noch etwas Trinkbares (ugs.; *ein Getränk) im Haus?;* ⟨Abl.:⟩ **Trinkbarkeit,** die; -: *das Trinkbarsein;* **trinken** ['trɪŋkn̩] ⟨st. V.; hat⟩ [mhd. trinken, ahd. trinkan]: **1. a)** *Flüssigkeit, ein Getränk zu sich nehmen:* langsam, genußvoll, schnell, hastig, gierig t.; er ißt und trinkt gerne; du sollst nicht so kalt t. (ugs.; *nicht etw., was so kalt ist)* t.; aus der Flasche t.; in/mit kleinen Schlucken, in großen Zügen t.; laß mich mal [von dem Saft] t.; die Mutter gibt dem Kind [von der Milch] zu t.; **b)** ⟨t. + sich⟩ *sich in bestimmter Weise trinken* (1 a) *lassen:* der Wein trinkt

sich gut *(schmeckt gut)*; ⟨unpers.:⟩ Aus dem Glas trinkt es sich so schlecht im Bett (Borchert, Geranien 16); **c)** *durch Trinken* (1 a) *in einen bestimmten Zustand bringen:* das Baby hat sich satt getrunken; du hast dein Glas noch nicht leer getrunken. **2.** *als Flüssigkeit, als Getränk zu sich nehmen; trinkend* (1 a) *verzehren:* Wasser, Milch, Tee, Kaffee, Wein, Bier t.; sie trinkt am liebsten Limonade; seine Frau trinkt keinen Alkohol; einen Kaffee, eine Tasse Kaffee, einen Schluck Wasser, eine Flasche Bier, ein Glas Wein t.; trinkst du noch ein Glas?; er trank sein Bier in einem Zug; diesen Wein muß man mit Verstand, mit Andacht t.; der Kognak läßt sich t., ist zu t., den Kognak kann man t. (ugs.; *der Kognak schmeckt gut*); Ü die ausgedörrte Erde trank den Regen (dichter.; *saugte ihn auf*); die Schönheit, das Leben t. (dichter.; *voll in sich aufnehmen*). **3. a)** *Alkohol, ein alkoholisches Getränk zu sich nehmen:* in der Kneipe sitzen und t.; sie haben bis Mitternacht getrunken; man merkte, daß sie alle getrunken hatten; aus Angst vor der Prüfung t.; **b)** *als alkoholisches Getränk zu sich nehmen, genießen:* Wein, Schnaps, keine scharfen Getränke t.; er trinkt keinen Tropfen; **einen t.* (ugs.; *einen Schluck eines alkoholischen Getränks zu sich nehmen*); **sich** ⟨Dativ⟩ **einen t.** (ugs.; ↑saufen 3 b); **c)** *einen Schluck eines alkoholischen Getränks mit guten Wünschen für jmdn., etw. zu sich nehmen:* auf jmdn., jmds. Wohl, Glück, Gesundheit t.; sie tranken alle auf das Hochzeitspaar; laßt uns nun alle auf ein gutes Gelingen, auf eine glückliche Zukunft t.!; **d)** ⟨t. + sich⟩ *sich durch den Genuß alkoholischer Getränke in einen bestimmten Zustand, in bestimmte Umstände bringen:* sich krank, arm, um den Verstand t.; wenn er so weitermacht, trinkt er sich noch zu Tode; **e)** *gewohnheitsmäßig alkoholische Getränke in zu großer Menge zu sich nehmen; alkoholsüchtig, Trinker sein:* aus Verzweiflung, aus Kummer t.; er hat angefangen zu t.; er trinkt *(ist ein Trinker)*; ⟨subst.:⟩ er kann das Trinken nicht mehr lassen; ⟨Abl.:⟩ **Trinker,** der; -s, - [mhd. trinker, ahd. trinkari]: *jmd., der gewohnheitsmäßig alkoholische Getränke in zu großer Menge zu sich nimmt, der alkoholsüchtig ist, Alkoholiker:* ein notorischer, chronischer, heimlicher, starker T.; zum T. werden; **Trinkerei** [trɪŋkaˈrai̯], die; -, -en: **1.** ⟨Pl. selten⟩ (meist abwertend) *[dauerndes] Trinken* (1 a). **2.** (abwertend) *das Trinken* (3 e), *gewohnheitsmäßiger Alkoholgenuß, Trunksucht:* die T. hat ihn, seine Leber ruiniert. **3.** (ugs.) svw. ↑Trinkgelage: er veranstaltet öfter mal größere -en; **Trinkerheilanstalt,** die; -, -en, **Trinkerheilstätte,** die; -, -en: *Heilanstalt* (a) *zur Entwöhnung Alkoholsüchtiger;* **Trinkerin,** die; -, -nen: w. Form zu ↑Trinker. **Trinom** [triˈnoːm], das; -s, -e [zu lat. tri- = drei-, geb. nach ↑Binom] (Math.): *aus drei durch Plus- od. Minuszeichen verbundenen Gliedern bestehender mathematischer Ausdruck;* **trinomisch** ⟨Adj.; o. Steig.⟩ (Math.): *ein Trinom betreffend; dreigliedrig.*

Trio [ˈtriːo], das; -s, -s [ital. trio, zu: tri- < lat. tri- = drei-]: **1.** (Musik) **a)** *Komposition für drei solistische Instrumente, seltener auch für Singstimmen;* **b)** *in einer Komposition, bes. in Sätze wie Menuett od. Scherzo, eingeschobener musikalischer Teil, der durch eine kleinere Besetzung, andere Tonart u. ruhigeres Tempo gekennzeichnet ist.* **2.** *Ensemble von drei Instrumental-, seltener auch Vokalsolisten.* **3.** (oft iron.) *Gruppe von drei Personen, die häufig gemeinsam in Erscheinung treten od. gemeinsam eine [strafbare] Handlung durchführen, zusammenarbeiten o. ä.* **Triode** [triˈoːda], die; -, -n [zu griech. tri- = drei-, geb. nach ↑Diode] (Elektrot.): *Röhre* (4 a) *mit drei Elektroden.* **Triole** [triˈoːla], die; -, -n [zu lat. tri- = drei-]: **1.** (Musik) *Folge von drei gleichen Noten, die zusammen die gleiche Zeitdauer haben wie zwei, seltener auch vier Noten gleicher Gestalt.* **2.** (bildungsspr.) svw. ↑Triolismus; ⟨Zus. zu 2:⟩ **Triolenverkehr,** der; -s (jur.); **Triolett** [trioˈlɛt], das; -[e]s, -[e]s, -e [frz. triolet] (Literaturw.): *achtzeilige Gedichtform mit zwei Reimen, wobei die erste Zeile als vierte u. die ersten beiden als letzte Zeilen wiederholt werden;* **Triolismus** [trioˈlɪsmʊs], der; - (bildungsspr.): *Geschlechtsverkehr zwischen drei Partnern.* **Triosonate,** die; -, -n [aus ↑Trio u. ↑Sonate] (Musik): *(bes. im Barock) Komposition für zwei gleichberechtigte hohe Soloinstrumente, wie Geige od. Flöte, u. ein Generalbaßinstrument; Sonata a tre.* **Trip** [trɪp], der; -s, -s [engl. trip, zu: to trip = trippeln]: **1.** (ugs.) *[kurzfristig, ohne große Vorbereitung unternomme-*

ne] Reise, Fahrt; Ausflug: einen kleinen, kurzen, längeren T. unternehmen; einen T. nach Venedig machen; oft untertreibend von einer weiten Reise: er ist von seinem T. in die Staaten wieder zurück. **2.** (Jargon) **a)** *mit Halluzinationen o. ä. verbundener Rauschzustand nach dem Genuß von Rauschgift, Drogen:* der T. war vorbei; auf dem T. *(im Rauschzustand)* sein; **b)** *Dosis einer halluzinogenen Droge, bes. LSD, die einen Rauschzustand herbeiführt:* einen T. [ein]werfen, [ein]schmeißen (Jargon; *nehmen*). **3.** (Jargon) *Phase, in der sich jmd. intensiv mit etw. beschäftigt:* ist sein T. mit diesen fernöstlichen Meditationen immer noch nicht beendet?

¹Tripel [ˈtriːpl̩], der; -s [nach der Stadt Tripolis] (Geol.): *feingeschichtete Ablagerungen von Kieselgur.* **²Tripel** [-], das; -s, - [frz. triple = dreifach < lat. triplus] (Math.): *mathematische Größe aus drei Elementen.* **Tripel-:** ~**allianz,** die (Völkerr.): *Allianz dreier Staaten;* ~**entente,** die (Völkerr.): vgl. ~allianz; ~**fuge,** die (Musik): *Fuge mit drei selbständigen Themen;* ~**konzert,** das (Musik): *Konzert für drei Soloinstrumente u. Orchester;* ~**punkt,** der (Physik, Chemie): *Punkt im Zustandsdiagramm einer Substanz, in dem ihre fester, flüssiger u. gasförmiger Aggregatzustand gleichzeitig nebeneinander bestehen;* ~**takt,** der (Musik): *dreiteiliger, ungerader Takt* (z. B. ³/₄-Takt). **Triphthong** [trɪfˈtɔŋ], der; -s, -e [zu griech. tri- = drei-, geb. nach ↑Diphthong] (Sprachw.): *aus drei nebeneinanderstehenden, eine Silbe bildenden Vokalen bestehender Laut, Dreilaut* (z. B. ital. miei = meine). **Triplet** [triˈplɛː], das; -s, -s (Fachspr.): svw. ↑Triplett (3); **Triplett** [triˈplɛt], das; -[e]s, -e u. -s [frz. triplet, zu: triple < lat. triplus = dreifach]: **1.** (Physik) *drei miteinander verbundene Serien eines Linienspektrums.* **2.** (Biol.) *aufeinanderfolgende Basen einer Nukleinsäure, die den Schlüssel für eine Aminosäure darstellen.* **3.** (Optik) *aus drei Linsen bestehendes optisches System;* **Triplette,** die; -, -n [geb. nach ↑Dublette (3)]: *aus drei Teilen zusammengesetzter, geschliffener Schmuckstein;* **triplieren** [triˈpliːrən] ⟨sw. V.; hat⟩ [frz. tripler] (bildungsspr., Fachspr.): *verdreifachen;* **Triplik** [triˈpliːk, auch: ...lɪk], die; -, -en [zu lat. triplex = dreifach, geb. nach ↑Duplik] (jur. veraltend): *Antwort eines Klägers auf eine Duplik;* **Triplikat** [tripliˈkaːt], das; -[e]s, -e [zu lat. triplicātio (selten): *dritte Ausfertigung eines Schreibens, eines Schriftstücks;* **Triplizität** [...tsiˈtɛːt], die; -, -en [spätlat. triplicitās] (Fachspr., bildungsspr.: selten): *dreifaches Vorkommen, Auftreten;* **triploid** [triploˈiːt] ⟨Adj.; o. Steig.⟩ [zu lat. triplus = dreifach, geb. nach ↑diploid] (Biol.): *(von Zellkernen) einen dreifachen Chromosomensatz enthaltend.* **Tripmadam** [ˈtrɪpmadam], die; -, -en [frz. tripe-madame, H. u.]: *[als Gewürzpflanze kultivierte] Art der Fetthenne.* **Tripoden:** Pl. von ↑Tripus; **Tripodie** [tripoˈdiː], die; -, -n [...iːən; griech. tripodía, zu ↑Tripus, ↑Tripus]: *(in der griechischen Metrik) aus drei Versfüßen bestehender Takt in einem Vers* (vgl. Monopodie u. Dipodie). **trippeln** [ˈtrɪpl̩n] ⟨sw. V.; ist⟩ [spätmhd. trippeln, lautm.]: *mit kleinen, schnellen, leichten Schritten gehen, laufen:* das Kind trippelte durch das Zimmer; sie trippelte auf ihren hohen Absätzen durch den Flur; trippelnde (kleine, schnelle) Schritte; ⟨Zus.:⟩ **Trippelgang,** der: *Gang im Trippelschritt,* **Trippelschritt,** der: *kleiner, schneller, leichter Schritt;* er lief mit geschäftigen -en durchs Zimmer. **Tripper** [ˈtrɪpɐ], der; -s, - [zu niederd. trippen = tropfen]: *Gonorrhö:* [den, einen] T. haben; sich den T. holen. **Tripstrill** [trɪpsˈtrɪl; wohl erfundener Ortsn.] den Fügungen: in, aus, nach T. (ugs., meist scherzh.; ↑Buxtehude). **Triptik:** vgl. ↑Triptyk; **Triptychon** [ˈtrɪptyçɔn], das; -s, ...chen u. ...cha [zu griech. tríptychos = dreifach] (Kunstwiss.): *aus einem mittleren Bild u. zwei beweglichen, meist halb so breiten Flügeln bestehende bildliche Darstellung, bes. gemalter od. geschnitzter dreiteiliger Flügelaltar;* **Triptyk** [ˈtrɪptyk], (auch:) Triptik [ˈtrɪptɪk], das; -s -s [engl. triptique < frz. triptyque]: *dreiteilige Bescheinigung zum Grenzübertritt von Wasserfahrzeugen u. Wohnanhängern.* **Tripus** [ˈtriːpʊs], der; -, ...poden [triˈpoːdn̩; griech. trípous, eigtl. = dreibeinig, ↑Tripode] (Antike): *altgriechisches dreifüßiges Gestell (als Weihegeschenk u. Siegespreis).* **Trireme** [triˈreːmə], die; -, -n [lat. trirēmis (navis): *Triere.* **Trisektion** [triˈsɛktsi̯oːn], die; - [zu lat. tri- = drei- u. sectio, ↑Sektion] (Math.): *Dreiteilung eines Winkels.* **Triset** [ˈtriːsɛt], das; -[s] -s [aus lat. tri- = drei- u. ↑¹Set]:

1. *drei zusammengehörende Dinge.* **2.** *zwei Trauringe mit einem zusätzlichen Diamantring für die Braut.* Vgl. Duoset.

trist [trɪst] ⟨Adj.; -er, -este; nicht adv.⟩ [frz. triste < lat. trīstis] (bildungsspr.): *durch Öde, Leere, Trostlosigkeit, Eintönigkeit gekennzeichnet; trostlos; freudlos:* ein -er Anblick, eine -e Häuserfront; es war ein -er Regentag; ein -es Leben, Dasein; die Gegend hier ist ziemlich t.

Triste ['trɪstə], die; -, -n [spätmhd. triste, H. u.] (bayr., österr., schweiz.): *um eine hohe Stange aufgehäuftes Heu, Stroh.*

Tristesse [trɪs'tɛs], die; -, -n ⟨Pl. selten⟩ [frz. tristesse < lat. trīstitia, zu: trīstis, ↑trist] (bildungsspr.): *Traurigkeit, Melancholie, Schwermut;* **Tristheit,** die; -: *das Tristsein.*

Tristichon ['trɪstɪçɔn], das; -s, ...chen [zu griech. trístichos = aus drei Versen bestehend] (Verslehre): *Gedicht, Vers, Strophe aus drei Zeilen.*

trisyllabisch [tri-] ⟨Adj.; o. Steig.⟩ (Sprachw.): *dreisilbig;* **Trisyllabum** [tri'zylabʊm], das; -s, ...ba [spätlat. trisyllabum] (Sprachw.): *dreisilbiges Wort.*

Tritagonist [tritago'nɪst], der; -en, -en [griech. tritagōnistḗs]: *(im altgriechischen Drama) dritter Schauspieler.* Vgl. Deuteragonist, Protagonist (1).

Tritheismus [tri-], der; - [aus lat. tri- = drei- u. ↑Theismus] (christl. Rel.): *Annahme dreier getrennter göttlicher Personen innerhalb der christlichen Trinität.*

Trithemimeres [tritemime'reːs], die; -, - [zu griech. tri- = drei-, geb. nach Hephth-, Penthemimeres]: *(in der antiken Metrik) Einschnitt nach drei Halbfüßen, bes. im Hexameter.* Vgl. Hephthemimeres, Penthemimeres.

Tritium ['triːtsjʊm], das; -s [zu griech. trítos = dritter, nach der Massenzahl 3]: *radioaktives Isotop des Wasserstoffs; überschwerer Wasserstoff;* Zeichen: T od. ³H.

Tritol [tri'toːl], das; -s: Kurzwort für ↑Trinitrotoluol.

Triton ['triːtɔn], das; -s, ...onen [tri'toːnən; zu griech. trítos = der dritte]: *Atomkern des Tritiums.*

Tritonshorn ['triːtɔns-], das; -s, ...hörner [nach dem griech. Meeresgott Triton]: *(in wärmeren Regionen) im Meer lebende, große Schnecke mit schlankem, kegelförmigem Gehäuse; Trompetenschnecke.*

Tritonus ['triːtonʊs], der; - [zu griech. trítonos = mit drei Tönen] (Musik): *Intervall von drei Ganztönen, übermäßige Quarte, verminderte Quinte.*

tritt! [trɪt]: ↑treten; **Tritt** [-], der; -[e]s, -e [mhd. trit, zu ↑treten]: **1.** *(bes. beim Gehen) das einmalige Aufsetzen eines Fußes:* leichte, leise, schwere, kräftige -e; er hat einen falschen T. gemacht und sich dabei den Fuß vertaucht; die Dielen knarrten bei jedem T., unter seinen -en. **2.** ⟨o. Pl.⟩ **a)** *Art u. Weise, wie jmd. seine Schritte setzt:* einen leichten, federnden T. haben; Er ging schweren -es zu den Remisen (Brecht, Geschichten 82); man erkennt ihn an seinem T.; sie näherten sich mit festem T.; **b)** *Gehen, Laufen, Marschieren in einem bestimmten gleichmäßigen Rhythmus, mit bestimmter gleicher Schrittlänge:* den gleichen T. haben; er hatte den falschen T. *(marschierte nicht im gleichen Schritt mit den andern)*; in der Kurve stolperte er und brachte die anderen Läufer aus dem T.; beim Marschieren aus dem T. geraten, kommen; im T. *(im Gleichschritt)* marschieren; ohne T., marsch! (militärisches Kommando); Ü durch die Hinausstellung aus der Mannschaft aus dem T. *(verlor sie den Spielrhythmus);* *T. fassen (1. bes. Soldatenspr.; *den Gleichschritt aufnehmen.* 2. *[wieder] in geregelte, feste Bahnen kommen; sich stabilisieren u. die gewohnte Leistung erbringen:* nach dieser Niederlage ist es schwer für die Partei, wieder T. zu fassen). **3.** sww. ↑Fußtritt (1 a): jmdm. einen kräftigen T. [in den Hintern] versetzen; einen T. in den Bauch bekommen; Er gibt dem Hund einen T. (Handke, Kaspar 17); ***einen T. bekommen/kriegen** (ugs.; *entlassen, fortgejagt werden*). **4. a)** *Trittbrett; Stufe* (1 a): den T. an einer Kutsche herunterklappen; Dann hält der Zug an ... stolpere die -e hinunter (Remarque, Westen 113); **b)** sww. ↑Stufe (1 b). **5.** *einer kleinen Treppe ähnliches transportables Gestell mit zwei od. drei Stufen:* auf den T. steigen. **6.** *(veraltend) kleineres Podest, Podium, erhöhter Platz in einem Raum:* auf einem T. in der Fensternische stand ein Sessel. **7.** (Jägerspr.) **a)** *kleinerer Abdruck des Fußes bes. von Hochwild;* **b)** ⟨meist Pl.⟩ *Fuß von Hühnern, Tauben, kleineren Vögeln.*

tritt-, Tritt-: ~**brett,** das: *vor der Tür eines Fahrzeugs angebrachte Stufe, Fläche, die das Ein- u. Aussteigen erleichtert,* dazu: ~**brettfahrer,** der (abwertend): *jmd., der an einem Unternehmen anderer Anteil hat, davon profitiert, ohne selbst*

etw. dafür zu tun: die T. unter den Streikenden bekamen kein Streikgeld; ~**fest** ⟨Adj.; nicht adv.⟩: **1.** *so beschaffen, daß beim Betreten, Besteigen, Daraufstehen ein fester Stand gewährleistet ist:* ein -er Untergrund; die Leiter ist nicht t. **2.** *so beschaffen, daß sich etw., bes. die Oberfläche von etw., auch durch häufiges Dstrauftreten nicht schnell abnutzt:* ein besonders -er Teppichboden; ~**fläche,** die: *Fläche zum Darauftreten, zum Daraufsetzen des Fußes:* die T. einer Treppenstufe; ~**hocker,** der: *Hocker, der zu einem Tritt* (5) *aufgeklappt werden kann;* ~**leiter,** die: *kleinere Stehleiter mit meist breiteren, stufenähnlichen Sprossen;* ~**schemel,** der: *Schemel, auf den getreten werden kann;* ~**sicher** ⟨Adj.; nicht adv.⟩: vgl. ~fest (1); ~**spur,** die: *Abdruck des Fußes von Menschen od. Tieren; Fußspur.*

trittst [trɪtst]: ↑treten.

Triumph [tri'ʊmf], der; -[e]s, -e [spätmhd. triumph < lat. triumphus = feierlicher Einzug des Feldherrn; Siegeszug; Sieg]: **1. a)** *großer, mit großer Genugtuung, Freude wahrgenommener Sieg, Erfolg:* ein beispielloser, riesiger, ungeheuerer, unerhörter T.; der T. eines Politikers, Schauspielers, Sportlers, einer Mannschaft; ein T. der Technik, der Wissenschaft; einen T. erringen, erleben; er genoß den T.; alle gönnten ihm den, seinen T.; die Sängerin feierte einen großen T., feierte -e *(hatte sehr große Erfolge)* bei ihrem Gastspiel; **b)** ⟨o. Pl.⟩ *große Genugtuung, Befriedigung, Freude über einen errungenen Erfolg, Sieg o. ä.:* der Abschluß dieses Unternehmens war für ihn ein großer T.; T. spiegelte sich, zeigte sich in seiner Miene, klang in seiner Stimme; die siegreiche Mannschaft wurde im T. *(mit großem Jubel, großer Begeisterung)* durch die Straßen geleitet. 2. vgl. ↑Triumphzug.

Triumph-: ~**bogen,** der (Archit.): **1.** *(bes. in der Antike) meist aus Anlaß eines Sieges, zur Ehrung eines Feldherrn od. Kaisers errichtetes Bauwerk in Gestalt eines großen, freistehenden Tores mit einem od. mehreren bogenförmigen Durchgängen.* **2.** *(bes. in ma. Kirchen) Bogen* (2) *vor der Apsis od. dem Querschiff, der häufig ein Bild der Darstellung des Triumphes Christi od. der Kirche geschmückt ist;* ~**gefühl,** das: ein T. erfaßte, erfüllte ihn; ~**geheul,** das: vgl. ~geschrei; ~**geschrei,** das: *großer, lauter Jubel über einen Triumph* (1), *einen Erfolg, Sieg;* ~**kreuz,** das: *in einer Kirche unter dem Triumphbogen* (2) *angebrachtes, dem Langhaus zugewandtes monumentales Kruzifix;* ~**pforte,** die; vgl. ~bogen (1); ~**säule,** die: vgl. ~bogen; ~**wagen,** der: *(in der römischen Antike) Wagen, bes. Quadriga für den siegreichen Feldherrn in einem Triumphzug;* ~**zug,** der: *(in der römischen Antike) prunkvoller Festzug für einen siegreichen Feldherrn u. sein Heer:* Die T. führte zum Kapitol; Ü die siegreichen Sportler wurden im T. *(begleitet von einer jubelnden Menge)* durch die Stadt gefahren.

triumphal [triʊm'faːl] ⟨Adj.⟩ [lat. triumphālis]: **a)** ⟨nicht adv.⟩ *einen Triumph* (1) *darstellend, durch seine Großartigkeit begeisterte Anerkennung findend, auslösend:* der -e Erfolg einer Theateraufführung; das Debüt des Bundestrainers war t.; **b)** *von begeistertem Jubel begleitet; mit großem Jubel, großer Begeisterung:* jmdm. einen -en Empfang bereiten; ein -er Einzug halten; die Sieger wurden t. gefeiert, empfangen; **triumphant** [...'fant] ⟨Adj.; o. Steig.⟩ [lat. triumphāns (Gen.: triumphantis), 1. Part. von: triumphāre, ↑triumphieren] (bildungsspr.): **a)** *triumphierend;* **b)** *siegreich;* **Triumphator** [...'faːtɔr, auch: ...toːɐ̯], der; -s, -en [...fa'toːrən; lat. triumphātor]: **1.** *(in der römischen Antike) in einem Triumphzug einziehender siegreicher Feldherr.* **2.** (bildungsspr.) *jmd., der einen großen Sieg, große Erfolge errungen hat;* **triumphieren** [...'fiːrən] ⟨sw. V.⟩ hat) [spätmhd. triumphieren < lat. triumphāre]: **a)** *Freude, Genugtuung empfinden, zum Ausdruck bringen:* endlich t. können; er hatte leider zu früh triumphiert; heimlich triumphierte sie wegen seiner Schlappe; triumphierend lachen; etw. mit triumphierender Miene, mit triumphierendem Lächeln, Gesicht, Blick sagen; **b)** *einen vollständigen Sieg über jmdn., etw. erringen; sich gegenüber jmdm., einer Sache als siegreich, sehr erfolgreich erweisen:* über seine Gegner, Rivalen, Feinde t.; der Mensch hat über diese Krankheit triumphiert; Ü der Geist triumphiert über die Natur.

Triumvir [tri'ʊmvir], der; -s u. -n, -n [lat. triumvir (Pl. triumviri), zu: trēs (Gen.: trium) = drei u. viri = Männer] (hist.): *(in der römischen Antike) Mitglied eines Triumvirats;* **Triumvirat** [triʊmvi'raːt], das; -[e]s, -e [lat. triumvirātus] (hist.): *(in der römischen Antike)* ¹*Bund* (1 a) *dreier*

Männer, die sich als eine Art Kommission zur Erledigung bestimmter Staatsgeschäfte, auch zur Durchsetzung eigener politischer Interessen nach Bedarf zusammenschlossen.

trivalent [triva'lɛnt] ⟨Adj.⟩ [zu lat. tri- = drei-, geb. nach ↑bivalent] (Chemie): *dreiwertig.*

trivial [tri'vja:l] ⟨Adj.⟩ [frz. trivial < lat. triviālis = jedermann zugänglich, allgemein bekannt, zu: trivium, ↑Trivium] (bildungsspr.): **a)** *im Ideengehalt, gedanklich, künstlerisch recht unbedeutend, durchschnittlich; platt, abgedroschen:* -e Worte, Gedanken, Weisheiten, Thesen, Bemerkungen; ein -er Roman; etw. t. finden; **b)** *alltäglich, gewöhnlich; nichts Auffälliges aufweisend:* das satte ... Behagen -en Eheglückes (K. Mann, Wendepunkt 17).

Trivial-: ~**autor,** der: *Autor von Trivialliteratur;* ~**literatur,** die: *nur der Unterhaltung dienende, anspruchslose, inhaltlich u. sprachlich oft minderwertige Literatur;* ~**musik,** die: vgl. ~literatur; ~**name,** der (Biol.): *volkstümliche Bezeichnung des wissenschaftlichen Namens einer Tier-, Pflanzenart;* ~**roman,** der: vgl. ~literatur; ~**schriftsteller,** der.

Trivialität [trivjali'tɛ:t], die; -, -en [frz. trivialité] (bildungsspr.): **1.** ⟨o. Pl.⟩ *das Trivialsein:* die T. eines Gedankens, eines Romans; er wollte der T. seiner Ehe entfliehen. **2.** *triviale Äußerung, Idee:* in diesem Text stehen nur -en.

Trivium ['tri:vjʊm], das; -s [lat. trivium = Kreuzung dreier Wege]: *Gesamtheit der drei unteren Fächer (Grammatik, Rhetorik, Dialektik) im mittelalterlichen Universitätswesen.*

Trizeps ['tri:tsɛps], der; -, -e [zu lat. triceps = dreiköpfig] (Anat.): *an einem Ende in drei Teilen auslaufender Muskel.*

trochäisch [trɔ'xɛ:iʃ] ⟨Adj.; o. Steig.⟩ [lat. trochaicus < griech. trochaikós] (Verslehre): *aus Trochäen bestehend, nach der Art des Trochäus:* -e Verse; **Trochäus** [trɔ'xɛ:ʊs], der; -, ...äen [...ɛ:ən; lat. trochaeus < griech. trochaîos, eigtl. = schnell] (Verslehre): *Versfuß aus einer langen (betonten) u. einer kurzen (unbetonten) Silbe;* **Trochilus** ['trɔxilʊs], der; -, ...len [...'xi:lən; lat. trochilus < griech. tróchilos] (Archit.): *Hohlkehle in der Basis (2) ionischer Säulen;* **Trochit** [trɔ'xi:t, auch ...xɪt], der; -s u. -en, -en [zu griech. trochós = Rad]: *versteinerter, einem Rädchen ähnlicher Teil des Stiels von Seelilien;* ⟨Zus.:⟩ **Trochitenkalk,** der ⟨o. Pl.⟩: *viele Trochiten enthaltender Kalkstein.*

trocken ['trɔkn] ⟨Adj.⟩ [mhd. trucken, ahd. truckan]: **1.** ⟨nicht adv.⟩ **a)** *nicht [mehr] von Feuchtigkeit (bes. Wasser) durchdrungen od. von außen, an der Oberfläche damit benetzt, bedeckt; frei von Feuchtigkeit, Nässe* (Ggs.: naß **1**): -e Kleider, Wäsche, Schuhe; das trockene Geschirr in den Schrank stellen; -e Erde; -er Boden; -e Straßen; -e Luft; -e Kälte *(kalte Witterung mit geringer Luftfeuchtigkeit);* wir kamen -en Fußes *(ohne nasse Füße zu bekommen)* an; sie hörte alles -en Auges (geh.: *ohne weinen zu müssen, ohne Rührung)* an; -e Bohrungen (Jargon; *ergebnislose Bohrungen nach Erdöl);* die Farben, die Haare sind noch nicht t. *(getrocknet);* etw. t. *(in trockenem Zustand)* reiben, bügeln, reinigen; sich t. *(mit einem elektrischen Rasierapparat)* rasieren; wir sind noch t. *(bevor es regnete)* nach Hause gekommen; (subst.:) sie war froh, als sie wieder auf dem Trock[e]nen war, stand *(auf trockenem, festem Boden stand, an Land war);* es regnete in Strömen, als wir waren, saßen im Trock[e]nen *(an einem trockenen, vor dem Regen geschützten Platz);* Ü der Kellner war verärgert über die vielen -en Gäste (Jargon abwertend: *über die Gäste, die kein Trinkgeld gaben);* ***t. sein** (Jargon; *als Alkoholsüchtiger auf den Genuß jeglicher alkoholischer Getränke verzichten);* er ist schon seit fünf Wochen t., **auf dem trock[e]nen sitzen**/⟨auch:⟩ **sein** (ugs.; **1.** *nicht mehr weiterkommen; festsitzen u. keine Lösung finden.* **2.** *bes. aus finanziellen Gründen in Verlegenheit, handlungsunfähig sein.* **3.** scherzh.; *vor einem leeren Glas sitzen, nichts mehr zu trinken haben);* **b)** *keine, nur geringe Niederschläge aufweisend; niederschlags-, regenarm* (Ggs.: naß **2**): -es Klima; ein -er Sommer, Herbst; es war ein ziemlich -es Jahr; bei -em Wetter *(wenn es nicht regnet)* ist er immer draußen; in dieser Jahreszeit ist es hier heiß und t.; das Frühjahr war zu t.; **c)** *die ursprünglich vorhandene [erwünschte] Feuchtigkeit verloren, abgegeben habend; ausgetrocknet, ausgedorrt:* -es Holz, Laub, Heu; -e Zweige; er war noch -es *(altbackenes, nicht mehr frisches)* Brot; er hatte einen ganz -en Hals, Mund; seine Lippen waren t.; das Brot ist leider t. geworden; **d)** *einen geringen, nicht genügenden Gehalt an feuchter, bes. fettiger Substanz aufweisend:* eine -e Haut haben; ein Mittel gegen zu -es Haar; das Fleisch

dieser Tiere ist sehr t.; der Braten ist zu t. geworden; **e)** *ohne Aufstrich, Belag, ohne Beilage, [flüssige] Zutat:* -es Brot essen; er ißt lieber -en Kuchen als Torte; wir mußten die Kartoffeln, das Fleisch t. *(ohne Soße)* essen. **2.** ⟨nicht adv.⟩ swv. ↑dry: er bevorzugt -e Weine; der Sekt, Sherry ist mir zu t., ist extra t. **3. a)** *sehr nüchtern, allzu sachlich, ohne Ausschmückung, Phantasie u. daher oft ziemlich langweilig; nicht anregend, nicht unterhaltsam:* eine -e Abhandlung, Arbeit, Methodik; ein -er Bericht, Beruf; die -en Zahlen einer statistischen Erhebung; ein ziemlich -er *(phantasieloser, nüchterner u. langweiliger)* Mensch; das Thema ist mir zu t.; er schreibt, spricht immer sehr t.; **b)** *sich schlicht, nüchtern auf die reine Information beschränkend; ohne Umschweife:* eine -e Bemerkung, Äußerung, Antwort; sein Ton, seine Ausdrucksweise ist immer ziemlich t.; er hat es ihm ganz t. ins Gesicht gesagt; er antwortete t.: „So ist es"; **c)** *in seiner Sachlichkeit, Ungerührtheit, Unverblümtheit erheiternd, witzig, scherzhaft wirkend:* alle lachten über seine -en Bemerkungen, Einwürfe, Antworten; einen -en Humor haben. **4.** *dem Klang nach spröde, hart, scharf [u. kurz]; nicht gefällig klingend:* der -e Knall eines Gewehrs; das -e Knattern der Fahnen im Wind; ein -es Lachen, Husten; der Ton des Instruments ist, klingt sehr t.; die Akustik in diesem Saal ist t. *(es gibt wenig Nachhall).* **5.** (Sport Jargon; bes. Boxen, Fußball) *in der Ausführung hart u. genau, dabei meist ohne große Vorbereitung durchgeführt u. für den Gegner überraschend:* er landete eine -e Rechte, mit einem -en Haken am Kinn des Gegners; ein -er Schuß aus 17 Metern.

trocken-, Trocken-: ~**anlage,** die: *Anlage zum Trocknen;* ~**batterie,** die (Elektrot.): *aus Trockenelementen gebildete Batterie;* ~**beerenauslese,** die: **1.** *Beerenauslese* (1) *aus rosinenartig geschrumpften, edelfaulen, einzeln ausgelesenen Trauben.* **2.** *aus Trockenbeerenauslese* (1) *gewonnener, feinster Wein;* ~**boden,** der: *Boden* (6) *zum Trocknen der Wäsche;* ~**dock,** das: swv. ↑Dock (1); ~**ei,** das: *Eipulver;* ~**eis,** das: *Kühlmittel aus Kohlendioxyd, das durch starke Abkühlung in einen festen Zustand gebracht worden ist, in Form von Blöcken od. schneeartiger Masse (Kohlendioxydschnee);* ~**element,** das (Elektrot.): *galvanisches Element* (6), *bes. zur Herstellung bestimmter Batterien, bei dem der ursprünglich flüssige Elektrolyt durch Zusatz geeigneter Substanzen pastenartig verdickt worden ist;* ~**farbe,** die (veraltend): swv. ↑Pastellfarbe; ~**fäule,** die: *Pflanzenkrankheit, bei der das pflanzliche Gewebe (bes. von Früchten, Wurzeln u. Knollen) verhärtet, morsch wird;* ~**fleisch,** das: *getrocknetes Fleisch;* ~**futter,** das (Landw.): *getrocknetes, aus trockenen Bestandteilen bestehendes Futter im Unterschied zum Grünfutter;* ~**fütterung,** die (Landw.): *Fütterung mit Trockenfutter;* ~**gebiet,** das (Geogr.): *Gebiet der Erde (wie Wüste, Steppe, Savanne) mit wenig Regen u. starker Verdunstung;* ~**gemüse,** das; swv. ↑Dörrgemüse; ~**gestell,** das: *Gestell, auf das etw. zum Trocknen gehängt wird;* ~**gewicht,** das (Kaufmannsspr.): *Gewicht einer Ware in trockenem Zustand, nach einem Vorgang des Trocknens;* ~**grenze,** die ⟨o. Pl.⟩ (Geogr.): *Grenze zwischen den Trockengebieten u. den Gebieten, in denen Niederschlag vorherrscht;* ~**haube,** die: *elektrisches Heißluftgerät zum Trocknen der Haare, bei dem ein glockenartiger, an eine Haube* (1 a) *erinnernder Teil, dem die Heißluft entströmt, über den Kopf gestülpt wird; Frisierhaube* (2): sie saß gerade beim Friseur unter der T.; ~**hefe,** die: *getrocknete Hefe, die beim Backen verwendet wird;* ~**kammer,** die (Gießerei, Hüttenw.): *Kammer* (4 b) *zum Trocknen von Gußformen, Kernen* (4 b); ~**klosett,** das: *Klosett ohne Wasserspülung (bei dem nach der Benutzung eine Masse nachgeschüttet wird);* ~**kurs,** der: *einen Skikurs vorbereitender, noch ohne Schnee [in einem Raum] abgehaltener Kurs;* ~**legen** ⟨sw. V.; hat⟩: **1.** *einem Baby die nassen Windeln entfernen u. durch frische ersetzen:* das Baby muß trockengelegt werden. **2.** *durch Kanalisieren, Dränage, Dammbau o.ä. entwässern:* einen Sumpf, ein Moor t. **3.** (ugs., oft scherzh.) *jmdm. die alkoholischen Getränke entziehen, vorenthalten,* in 2: ~**legung,** die; -, -en; ~**maß,** das (veraltet): *Hohlmaß* (b) *für trockene Substanzen;* ~**masse,** die: *Substanz einer gesamten Masse ohne den Anteil an Wasser:* der Fettgehalt von Käse wird auf die T. bezogen; 30% in T. (Abk.: i.Tr.); ~**milch,** die: *durch Entzug von Wasser haltbar gemachte Milch in Form eines weißen Pulvers; Milchpulver;* ~**mittel,** das (Chemie): *Substanz, die Wasser aufnimmt u. bindet;* ~**obst,** das: *Dörr-*

obst, Backobst; ~**ofen,** der: vgl. ~**anlage;** ~**platz,** der: *zum Trocknen der Wäsche vorgesehener Platz im Freien;* ~**presse,** die (Fot.): *elektrisch beheizte, gewölbte Metallplatte zum Trocknen der Fotografien nach dem Entwickeln u. Wässern;* ~**rasierer,** der (ugs.): **1.** *elektrischer Rasierapparat.* **2.** *jmd., der sich mit einem elektrischen Rasierapparat rasiert;* ~**rasur,** die: *Rasur mit einem elektrischen Rasierapparat;* ~**raum,** der: *zum Trocknen von Wäsche, Kleidern vorgesehener Raum;* ~**reiben** ⟨sw. V.; hat⟩: *durch Reiben mit einem Tuch o. ä. trocknen:* das Geschirr t.; du mußt dir die Haare t.; ~**reinigung,** die: *chemische Reinigung mit organischen Lösungsmitteln;* ~**schampon,** ~**schampun,** das: *Schampon in Pulverform, Haarpuder* (b); ~**schleuder,** die: svw. ↑Wäscheschleuder; ~**schleudern** ⟨sw. V.; hat⟩: *mit Hilfe einer Trockenschleuder trocknen:* die Wäsche wird trockengeschleudert; ~**schwimmen,** das; -s: vgl. ~**übung;** ~**sitzen** ⟨unr. V.⟩ (ugs.): *nicht mit [alkoholischen] Getränken versorgt sein:* du wirst doch deine Gäste nicht t. lassen; ~**skikurs,** der: svw. ↑~**kurs;** ~**spiritus,** der: *weiße, feste Substanz in Form von Tabletten, kleinen Tafeln o. ä., die wie Spiritus brennt;* ~**spinne,** die: svw. ↑Wäschespinne; ~**starre,** die (Zool.): *(bei manchen Tieren wie Fröschen, Krokodilen o. ä.) Zustand der Starre, der bei großer Trokkenheit, bes. während der Trockenzeit, eintritt;* ~**stehen** ⟨unr. V.; hat⟩ (Landw.): *auf Grund des Trächtigseins keine Milch mehr geben:* die Kuh steht jetzt seit ein paar Tagen trocken; ~**stoff,** der: svw. ↑Sikkativ; ~**substanz,** die: svw. ↑~**masse;** ~**tupfen** ⟨sw. V.; hat⟩: *durch Abtupfen mit einem Tuch o. ä. trocknen:* die Wunde t.; ~**übung,** die (Sport): *das eigentliche Erlernen einer sportlichen Tätigkeit (wie Schwimmen, Skilaufen) vorbereitende Übung;* ~**wald,** der (Geogr.): *Wald der Tropen u. Subtropen, dessen Bäume während der Trokkenzeit das Laub abwerfen;* ~**wäsche,** die: *(zum Waschen vorgesehene) Wäsche in trockenem Zustand:* eine Waschmaschine für 5 kg T.; ~**wischen** ⟨sw. V.; hat⟩: vgl. ~**reiben;** ~**wohner,** der; -s, - (früher): *jmd. (ohne Mittel), der in einem Neubau feuchte Räume so lange bewohnt, bis sie trocken u. für zahlende Mieter bewohnbar sind;* ~**wolle,** die: *Wolle, die so präpariert ist, daß sie Wasser abweist, nicht leicht feucht, naß wird;* ~**zeit,** die: *(in tropischen u. subtropischen Regionen) zwischen den Regenzeiten liegende Periode ohne od. mit nur geringen Niederschlägen.*

Trọckenheit, die; -, -en [spätmhd. trockenheit]: **1.** ⟨o. Pl.⟩ *trockene Art, Beschaffenheit, das Trockensein.* **2.** ⟨Pl. selten⟩ *Zeit, Periode ohne od. mit nur geringen Niederschlägen; regenlose Zeit, Dürre:* während der letzten T. sind viele Pflanzen eingegangen; **trọcknen** ['trɔknən] ⟨sw. V.⟩ [aus mhd. truckenen, ahd. truckanēn = trocken werden u. mhd. trücke(ne)n, ahd. trucknen = trocken machen]: **1.** *trocken* (1 a, c) *werden, nach u. nach seine Feuchtigkeit, Nässe verlieren* ⟨ist/(auch:) hat⟩: etw. trocknet schnell, leicht, gut, nur langsam, schlecht; die Wäsche trocknet an der Luft, auf der Leine, im Wind; die aufgehängten Netze sind schon/haben schon getrocknet; er ließ sich von der Sonne t.; ⟨subst.:⟩ die Kleider zum Trocknen aufhängen. **2.** ⟨hat⟩ **a)** *bewirken, daß etw. trocken* (1 a) *wird; trocken* (1 a) *werden lassen:* die Wäsche auf dem Balkon t.; die Haare mit einem Fön t.; der Wind hatte ihre Kleider schon wieder getrocknet; seine Stirn, seine Augen mit einem Taschentuch t.; sie trocknete dem Kind den Kopf; sich die Hände an der Schürze t.; **b)** *trocknend* (2 a) *beseitigen, entfernen; wegwischen, abtupfen o. ä. u. dadurch beseitigen; etw. trocken werden lassen:* sie versuchte rasch, den ausgelaufenen Wein, den Fleck zu t.; sich die Tränen, den Schweiß t.; **c)** *einer Sache Feuchtigkeit, Wasser entziehen u. sie dadurch haltbar machen; dörren:* Äpfel, Pflaumen, Pilze, Gemüse t.; das Fleisch wird an der Luft getrocknet; getrocknete Erbsen; ⟨Abl.:⟩ **Trọckner** ['trɔknɐ], der; -s, -: **1.** kurz für ↑Händetrockner. **2.** kurz für ↑Wäschetrockner; **Trọcknis** ['trɔknɪs], die; - (Forstw.): *durch fehlende Wasserversorgung od. durch Frost hervorgerufene Schädigung an Pflanzen;* **Trọcknung,** die; -: *das Trocknen* (1, 2 a, c).

Troddel ['trɔdl], die; -, -n [spätmhd. tradel, zu ahd. trādo = Franse, Quaste]: *kleinere Quaste, die meist an einer Schnur o. ä. irgendwo runterhängt:* die Mütze, das Kissen hat eine T.; ein Säbel mit einer T.; ⟨Zus.:⟩ **Trọddelblume,** die; -, -n: *(in den Alpen heimische) als kleine Staude wachsende Pflanze mit blauvioletten od. rosafarbenen, Troddeln ähnlichen Blüten; Soldanella.*

Trödel ['trøːdl], der; -s [spätmhd. zu: tredelmarkt, H. u.]:

1. (ugs., oft abwertend) *alte, als wertlos, unnütz angesehene Gegenstände* (bes. *Kleider, Möbel, Hausrat); alter, unnützer Kram.* **2.** kurz für ↑Trödelmarkt.
Trödel-: ~**bude,** die (ugs.): vgl. ~**laden;** ~**kram,** der (ugs. abwertend): *Trödel* (1); ~**laden,** der (ugs.): *Laden, in dem Trödel* (1) *angeboten wird;* ~**markt,** der: *Flohmarkt;* ~**ware,** die ⟨meist Pl.⟩ (ugs., oft abwertend): *Trödel* (1).
Trödelei [trøːdə'lai], die; -, -en (ugs. abwertend): *als lästig, störend, hinderlich empfundenes Trödeln* (1); **Trödelfritze,** der; -n, -n (↑-fritze) (ugs. abwertend): *männliche Person, die ständig trödelt* (1); **Trödelliese,** die; -, -n (↑Liese) (ugs. abwertend): *weibliche Person, die ständig trödelt* (1); **trödeln** ['trøːdln] ⟨sw. V.⟩ [1: H. u.; 2: zu ↑Trödel]: **1. a)** (ugs., oft abwertend) *beim Arbeiten, Tätigsein, Gehen langsam sein, nicht zügig vorankommen, die Zeit verschwenden* ⟨hat⟩: auf dem Nachhauseweg, bei der Arbeit t.; hättest du nicht so getrödelt, dann wärst du längst fertig; **b)** (ugs.) *sich langsam, ohne festes Ziel irgendwohin bewegen; schlendern* ⟨ist⟩: durch die Straßen, nach Hause t.; wir sind durch die Stadt getrödelt. **2.** (veraltet) *mit Trödel* (1) *handeln* ⟨hat⟩; **Trödler** ['trøːdlɐ], der; -s, - [1: zu ↑trödeln (1 a); 2: zu ↑trödeln (2)]: **1.** (ugs. abwertend) *jmd., der [ständig] trödelt* (1 a). **2.** (ugs.) *jmd., der mit Trödel* (1) *handelt; Gebraucht-, Altwarenhändler;* **Trödlerin,** die; -, -nen: w. Form zu ↑Trödler; **Trödlerladen,** der; -s, -läden (ugs.): *Trödelladen.*

troff [trɔf], **tröffe** ['trœfə]: ↑triefen.
trog [troːk]: ↑trügen.
Trog [-], der; -[e]s, Tröge ['trøːgə; mhd. troc, ahd. trog]: **1.** *großes, längliches, offenes Gefäß, das je nach Verwendungszweck meist aus Holz od. Stein gefertigt ist:* ein großer, hölzerner T.; der T. eines Brunnens; der Teig wird in einem T. geknetet; den Schweinen das Futter in die Tröge schütten. **2.** (Geol.) *langgestrecktes, durch Senkung entstandenes Becken, das Sedimenten angefüllt ist.* **3.** (Met.) *Gebiet tiefen Luftdrucks innerhalb der Strömung auf der Rückseite eines sich abbauenden Tiefdruckgebiets.*
tröge ['trøːgə]: ↑trügen.
Tröge: Pl. von ↑Trog.
Troglodyt [troglo'dyːt], der; -en, -en [lat. Trōglodytae = griech. Trōglodýtai = Höhlenbewohner] (veraltet): *als Höhlenbewohner lebender Eiszeitmensch.*
Trogon ['troːgɔn], der; -s, -s u. Trogonten [tro'gɔntn; griech. trōgōn, 1. Part. von: trōgein = nagen]: *(in [sub]tropischen Wäldern lebender) großer Vogel mit kurzem, kräftigem Schnabel u. oft farbenprächtigem Gefieder.*
Trogtal, die; -[e]s, -täler [zu ↑Trog] (Geogr.): *von Gletschern umgeformtes, wannenförmiges Tal.*
Troicart: ↑Trokar.
Troier: ↑Troyer.
Troika ['trɔyka, auch: 'troːika], die; -, -s [russ. troika, zu: troe = drei]: *russisches Dreigespann:* U diese T. (= Wehner, Brandt, Schmidt), den die Parteikarren (= die SPD) zur Regierungsmacht gezogen hat (FAZ 19. 2. 81, 10).
Trokar [tro'kaːɐ̯], der; -s, -e u. -s, Troicart [trɔa'kaːɐ̯], der; -s, -s [frz. trocart, zusgez. aus: trois-carres = drei Kanten] (Med.): *für Punktionen verwendetes chirurgisches Instrument, das aus einer kräftigen, an der Spitze dreikantigen Nadel u. einem Röhrchen besteht.*
Trölbuße ['trøːl-], die; -, -n [zu ↑trölen] (schweiz.): *Buße für eine mutwillige, leichtfertige Verzögerung des Ablaufs eines gerichtlichen Verfahrens;* **trölen** ['trøːlən] ⟨sw. V.; hat⟩ [= rollen, wälzen, viell. verw. mit ↑trollen] (schweiz. abwertend): *(bes. bei gerichtlichen Verfahren) mutwillige, leichtfertige Verzögerungen herbeiführen;* **Trölerei** [trøːlə'rai], die; -, - (schweiz. abwertend): *[dauerndes] Trölen.*
Troll [trɔl], der; -[e]s, -e [aus dem Skand. (vgl. norw. troll, vermischt mit älter Troll, mhd. troll (wohl zu ↑trollen) = grober, ungeschlachter Kerl]: *(bes. in der nordischen Mythologie) dämonisches Wesen, das männlich od. weiblich sein, die Gestalt eines Riesen od. eines Zwergs haben kann;* **Trọllblume,** die; -, -n [wohl zu veraltet trollen = rollen, wälzen nach den kugeligen Blüten]: *auf feuchten [Berg]wiesen wachsendes Hahnenfußgewächs mit kugeligen, gelben Blüten, das auch als Zierpflanze kultiviert wird;* **trollen** ['trɔlən] ⟨sw. V.; hat⟩ [mhd. trollen, H. u.; veraltet trollen = rollen, wälzen]: **1.** (ugs.) **a)** ⟨t. + sich⟩ *sich meist mit langsamen Schritten [kleinlaut, beschämt, ein wenig unwillig o. ä.] entfernen, von jmdm. weggehen* ⟨hat⟩: troll dich!; der Junge trollte sich brav in sein Zimmer;



b) *langsam, gemächlich irgendwohin gehen, sich fortbewegen* ⟨ist⟩: nach Hause t.; sie sind durch die Straßen getrollt. **2.** (Jägerspr.) *(vom Schalenwild) sich trabend, in einer nicht allzu schnellen Gangart fortbewegen* ⟨ist⟩.

Trolleybus ['trɔli-], der; ...busses, ...busse [engl. trolley bus, aus: trolley = Kontaktrolle an der Oberleitung, zu: to troll = rollen] (bes. schweiz.): *Oberleitungsomnibus.*

Trollinger ['trɔliŋɐ], der; -s, - [wohl entstellt aus „Tirolinger", nach der urspr. Herkunft aus Südtirol]: **1.** ⟨o. Pl.⟩ *spät reifende Rebsorte mit großen, dickhäutigen, rotbis tiefblauen Beeren.* **2.** *leichter, herzhafter Rotwein aus Trollinger* (1).

Trombe ['trɔmbə], die; -, -n [frz. trombe < ital. tromba, eigtl. = Trompete] (Met.): *Wirbelwind; Windhose.*

Trommel ['trɔml], die; -, -n [mhd. trumel, Abl. von: trum[m]e = Schlaginstrument, lautm.]: **1.** *Schlaginstrument, das über eine zylindrische Zarge aus Holz od. Metall an beiden Öffnungen ein [Kalb]fell gespannt ist u. auf dem mit Trommelstöcken ein zylindrischer Ton unbestimmter Höhe erzeugt wird:* eine große, kleine T.; die -n dröhnten dumpf; die T. schlagen, rühren; ***die T. für jmdn., etw. rühren** (ugs.; *für jmdn., etw. eifrig Reklame machen*). **2. a)** *zylindrischer Behälter [als Teil eines Geräts o. ä.] zur Aufnahme von etw.:* die T. eines Revolvers, Maschinengewehrs; **b)** *zylindrischen, als Teil einer Maschine od. Gerätes rotierender Behälter:* die T. einer Waschmaschine, einer Betonmischmaschine; Lose aus einer T. nehmen; **c)** *zylindrischer Gegenstand zum Aufwickeln eines Kabels, Seils o. ä.*

trommel-, Trommel-: ~**bremse,** die (Kfz.-T.): *Bremse, bei der die Bremsbacken gegen die Innenwand einer Trommel* (2 a) *gedrückt werden;* ~**fell,** das: **1.** *über eine Trommel* (1) *gespanntes [Kalb]fell.* **2.** *elastische Membrane* (2), *die das Mittelohr zum äußeren Gehörgang hin schließt u. die akustischen Schwingungen auf die Gehörknöchelchen überträgt:* ihm war das T. geplatzt; bei dem Lärm platzt einem ja das T.!; ~**feuer,** das (Milit.): *anhaltendes, starkes Artilleriefeuer [zur Vorbereitung eines Angriffs]:* unter T. liegen; Ü sie war hilflos dem T. der Fragen von Journalisten ausgesetzt; ~**förmig** ⟨Adj.; o. Steig.; nicht adv.⟩: ~**ofen,** der (Fachspr.): *metallurgischer Ofen mit drehbarem zylindrischem Innenraum;* ~**revolver,** der: svw. ↑Revolver (1); ~**schlag,** der: *Schlag auf die Trommel* (1); ~**schläger,** der: älter für ↑Trommler; ~**schlegel,** der ⟨meist Pl.⟩: svw. ↑~stock; ~**sprache,** die: *(bei Naturvölkern) Nachrichtenübermittlung durch Trommelschläge, die in Tonhöhe u. Rhythmus unterschiedlich sind;* ~**stock,** den ⟨meist Pl.⟩: ¹*Stock zum Trommeln;* ~**sucht,** die (Med.): svw. ↑Aufblähung (2); ~**waschmaschine,** die: *Waschmaschine, bei der sich die Wäsche in einer Trommel aus Stahl befindet, die sich im Laugenbehälter abwechselnd nach beiden Seiten dreht;* ~**wirbel,** der: *Aufeinanderfolge sehr schneller Schläge mit Trommelstöcken auf einer Trommel* (1).

Trommelei [trɔmə'lai], die; -, -en (oft abwertend) *[dauerndes] Trommeln;* **trommeln** ['trɔmln] ⟨sw. V.; hat⟩ [spätmhd. trumeln]: **1. a)** *die Trommel* (1) *schlagen:* laut t.; **b)** *etw. trommelnd* (1 a) *spielen:* einen Marsch t. **2. a)** *in einem Zustand der Erregung o. ä. schnell nacheinander mit etw. auf etw. klopfen:* [mit den Fingern] auf den/(selten:) dem Tisch t.; er trommelt mit Fäusten gegen/(selten:) an die Tür, auf die Theke; Ü englische Artillerie, die ständig auf unsere Stellungen trommelte (sie mit Trommelfeuer belegte; Remarque, Westen 8); ⟨auch mit Akk.-Obj. statt Adverbialbestimmung:⟩ Wir ... trommelten (Grass, Katz 103); **b)** *durch Trommeln* (2 a) *erreichen, daß jmd. [aufwacht u.] herauskommt:* jmdn. aus dem Bett, aus dem Schlaf t.; **c)** *etw. durch Trommeln* (2 a) *hören, vernehmen lassen:* den Rhythmus auf die Tische t.; Die Nachricht ... wurde auf den Heizungsröhren von Zelle zu Zelle getrommelt (*durch bestimmte Klopfzeichen weitergegeben;* Prodöhl, Tod 162); **d)** *mit einem Geräusch wie beim Trommeln* (1 a) *auftreffen:* der Regen trommelt auf das Verdeck des Wagens, auf das/(selten:) dem [Blech]dach, an das Fenster; **e)** *heftig klopfen* (2): sie spürte ihr Herz t.; ⟨auch unpers.:⟩ es trommelt in meinem Schädel. **3.** (Jägerspr.) *bei Gefahr mit den Vorderläufen auf den Boden schlagen* (vom Hase trommelt; **Trommler** ['trɔmlɐ], der; -s, -: *jmd., der trommelt* (1 a).

Trompe ['trɔmpə], die; -, -n [(a)frz. trompe, eigtl. = Trompete (nach der Form)] (Archit.): *(in der Baukunst des Orients*

u. des europäischen MA.) Kehle (3) *in Form eines nach unten geöffneten Trichters, mit der ein quadratischer Raum in einen achteckigen übergeführt wird;* **Trompete** [trɔm'pe:tə], die; -, -n [mhd. trum(p)et < mfrz. trompette, Vkl. von afrz. trompe = Trompete, wahrsch. aus dem Germ.]: *Blechblasinstrument mit kesselförmigem Mundstück* (1), *drei Ventilen* (2 a) *u. gerader, gebogener od. gewundener zylindrisch-konischer Röhre:* eine gestopfte T.; die -n schmetterten; T. blasen; die T. an die Lippen setzen; auf der T. blasen; ⟨Abl.:⟩ **trompeten** [...'pe:tn] ⟨sw. V.; hat⟩ [spätmhd. trometen]: **1. a)** *Trompete blasen:* ein Straßenmusikant trompetete; **b)** *etw. auf der Trompete blasen:* einen Tusch, Marsch t. **2. a)** *Laute hervorbringen, die denen einer Trompete ähnlich sind:* die Elefanten trompeteten; sie trompetet (ugs. scherzh.; *schneuzt sich laut*); eine trompetende Stimme; **b)** *etw. lautstark äußern, schmetternd verkünden:* eine Nachricht, Neuigkeit [durch das ganze Quartier] t.; „Ich weiß etwas Neues", trompetete er.

Trompeten-: ~**baum,** der [nach der Form der Blüten]: *in Nordamerika u. Ostasien heimischer, oft in Parks angepflanzter Baum mit sehr großen Blättern u. Blüten in Rispen od. Trauben; Katalpa;* ~**geschmetter,** das; ~**schall,** der; ~**schnecke,** die: ↑Tritonshorn; ~**signal,** das; ~**solo,** das; ~**stoß,** der: *kurzes, rasches Blasen in eine Trompete;* ~**tierchen,** das: *trichterförmiges Wimperntierchen.*

Trompeter, der; -s, - [spätmhd. trumpter]: *jmd., der [beruflich] Trompete spielt;* **Trompeterin,** die; -, -nen: w. Form zu ↑Trompeter; ⟨Zus.:⟩ **Trompetervogel,** der: *in Brasilien heimischer größerer Vogel, der dumpf trompetet* (2 a).

Troparium [tro'pa:rium], das; -s, ...ien [...jən; geb. nach ↑Aquarium]: *Anlage, Haus (in Zoos) mit tropischem Klima zur Haltung bestimmter Pflanzen u. Tiere;* **Trope** ['tro:pə], die; -, -n [griech. tropé, eigtl. = (Hin)wendung, Richtung, zu: trépein = wenden] (Stilk.): *bildlicher Ausdruck, Wort (Wortgruppe), das nicht im eigentlichen, sondern im übertragenen Sinne gebraucht wird* (z. B. Bacchus für Wein); ¹**Tropen:** Pl. von ↑Trope, Tropus; ²**Tropen** ['tro:pn] ⟨Pl.⟩ [eigtl. = Wendekreise, griech. tropaí (hélíou) = Sonnenwende, Pl. von: tropé, ↑Trope]: *Gebiete beiderseits des Äquators (zwischen den Wendekreisen) mit ständig hohen Temperaturen:* in den feuchten, heißen T.; er war lange in den T.

tropen-, Tropen- (²Tropen): ~**anzug,** der: *leichter Anzug für heiße Klimazonen;* ~**fieber,** das: *schwere Form der Malaria;* ~**helm,** der: *als Kopfbedeckung in heißen Ländern getragener flacher Helm aus Kork mit Stoffüberzug;* ~**institut,** das: *der Erforschung, Bekämpfung u. Heilung von Tropenkrankheiten dienendes Institut;* ~**klima,** das; ~**koller,** der: *starker Erregungszustand, der bei Bewohnern gemäßigter Zonen beim Aufenthalt in den Tropen auftreten kann;* ~**krankheit,** die: *speziell in den Tropen od. Subtropen auftretende Krankheit* (z. B. Malaria); ~**medizin,** die: *Teilgebiet der Medizin, das sich mit Erforschung u. Behandlung der Tropenkrankheiten befaßt;* ~**pflanze,** die; ~**tauglich** ⟨Adj.; o. Steig.; nicht adv.⟩: *auf Grund seiner Konstitution fähig, in den Tropen zu leben u. zu arbeiten,* dazu: ~**tauglichkeit,** die.

¹**Tropf** [trɔpf], der; -[e]s, Tröpfe ['trœpfə; spätmhd. tropf, zu ↑triefen; nach der Vorstellung „tröpfig, unbedeutend wie ein Tropfen"] (oft abwertend): *einfältiger [bedauernswerter] Mensch:* ein armer, wehleidiger, aufgeblasener T.; ²**Tropf** [-], der; -[e]s, -e [zu ↑tropfen] (Med.): *Vorrichtung, bei der aus einer Flasche o. ä. eine Flüssigkeit, bes. eine Nährstofflösung, durch einen Schlauch [ständig] in die Vene des Patienten tropft:* einen T. anlegen; am T. hängen.

tropf-, Tropf-: ~**flasche,** die: svw. ↑Guttiole; ~**infusion,** die (Med.): *Infusion von Flüssigkeiten über einen ²Tropf;* ~**naß** ⟨Adj.; o. Steig.; nicht adv.⟩: *triefend naß:* tropfnasse Kleidung; die Kinder waren t.; Wäsche t. (*ohne sie auszuwringen*) aufhängen; ~**rein,** die (österr.): svw. ↑Durchschlag (2); ~**röhrchen,** das: Pipette; ~**stein,** der: *Absonderung von Kalkstein aus tropfendem Wasser als Stalagmit od. Stalaktit,* dazu: ~**steinhöhle,** die: *Höhle, in der sich Tropfstein gebildet hat;* ~**teig,** der (österr.): *flüssiger Teig, den man (durch ein Sieb) als Einlage in eine kochende Suppe tropfen läßt,* dazu: ~**teigsuppe,** die (österr.).

tropfbar ['trɔpfba:ɐ] ⟨Adj.; o. Steig.; nicht adv.⟩: *(von Flüssigkeiten) fähig, Tropfen zu bilden; nicht zähflüssig;* **Tröpfchen** ['trœpfçən], das; -s, -: ↑Tropfen (1 a).

tröpfchen-, Tröpfchen-: ~**infektion,** die (Med.): *Infektion, bei der Krankheitserreger (z. B. von Grippe) über feinste Speichel- od. Schleimtröpfchen beim Sprechen, Husten u.*

Niesen übertragen werden; ~**modell,** das ⟨o. Pl.⟩ (Kernphysik): *anschauliches Kernmodell, in dem der Atomkern als Tröpfchen einer Flüssigkeit aus Protonen u. Neutronen behandelt wird;* ~**weise** ⟨Adv.⟩: **1.** *in kleinen Tropfen:* eine Medizin t. verabreichen; ⟨auch attr.:⟩ eine t. Verabreichung. **2.** (ugs.) *in kleinen, [zögernd] aufeinanderfolgenden Teilen; nach u. nach:* ein Manuskript t. abliefern.

Tröpfe: Pl. von ↑¹Tropf; **tröpfeln** ['trœpf̥ln] ⟨sw. V.⟩ [spätmhd. treptflen, Weiterbildung zu ↑tropfen]: **1.** *in kleinen Tropfen schwach [u. langsam] niederfallen od. an etw. herabrinnen* ⟨ist⟩: Blut tröpfelt auf die Erde, aus der Wunde, über die Lippen; Regen tröpfelte von den Blättern der Bäume; Ü Wort für Wort tröpfelte bedächtig (Winckler, Bomberg 10). **2.** *in einzelnen kleinen Tropfen herabfallen lassen u. in od. auf etw. bringen* ⟨hat⟩: die Medizin auf den Löffel, auf ein Stück Zucker, in Wasser, in die Wunde t. **3.** ⟨unpers.⟩ (ugs.) *in vereinzelten kleinen Tropfen regnen* ⟨hat⟩: es tröpfelt schon, nur; **tropfen** ['trɔpfn] ⟨sw. V.⟩ [mhd. tropfen, ahd. tropfōn]: **1.** *als Flüssigkeit in einzelnen Tropfen herabfallen,* (seltener:) *an etw. herunterrollen* ⟨ist⟩: der Regen tropft vom Dach; Blut tropfte aus der Wunde; der Schweiß tropfte ihnen von der Stirn; Tränen tropften aus ihren Augen, auf den Brief; ... lassen Sie die angeschlossene Konserve (= Blutkonserve) schneller t. (Sebastian, Krankenhaus 129); ⟨unpers.:⟩ es tropft vom Dach, von den Bäumen, von der Decke. **2.** *einzelne Tropfen von sich geben, an sich herunterrollen lassen* ⟨hat⟩: der [undichte, nicht richtig zugedrehte] Wasserhahn tropft; die Kerze tropft; ihm tropft die Nase. **3.** *in einzelnen Tropfen herabfallen lassen u. in od. auf etw. bringen; träufeln* ⟨hat⟩: [jmdm., sich] eine Tinktur auf die Wunde, in die Augen t.; **Tropfen** [-], der; -s, - [mhd. tropfe, ahd. tropfo]: **1. a)** ⟨Vkl. ↑Tröpfchen⟩ *kleine Flüssigkeitsmenge von kugeliger od. länglichrunder Form:* ein großer, kleiner T.; ein T. Wasser, Öl, Blut; die ersten T. fallen *(es fängt an zu regnen)*; es regnet dicke T.; der Schweiß stand ihm in feinen, dicken T. auf der Stirn; Spr steter T. höhlt den Stein *(durch ständige Wiederholung von etw. erreicht man schließlich [bei jmdm.] sein Ziel;* nach lat. gutta cavat lapidem); Ü ein bitterer T., ein T. Wermut in ihrer Freude; **b)** *sehr kleine Menge einer Flüssigkeit:* ein paar T. Parfüm, Sonnenöl; es ist kein T. Milch mehr im Hause; es ist noch kein T. Regen gefallen; sie muß dreimal täglich 15 T. von dem Medikament einnehmen; er hat keinen T. [Alkohol] getrunken; sie haben ihre Gläser bis auf den letzten T. *(völlig)* geleert; ***etw. ist ein T. auf den heißen Stein** (ugs.; *etw. ist angesichts des bestehenden Bedarfs viel zu wenig, so daß die betreffende Sache wirkungslos bleiben muß).* **2.** ⟨Pl.⟩ *Medizin, die in Tropfen (1 a) eingenommen wird:* jmdm. T. verschreiben; hast du deine T. schon [ein]genommen? **3. *ein guter/edler T.** (emotional; *guter Wein, Branntwein).*

tropfen-, Tropfen-: ~**fänger,** der: *an einem Gefäß, bes. an der Tülle einer [Kaffee]kanne, angebrachter kleiner Schwamm zum Auffangen restlicher Tropfen nach dem Ausschenken;* ~**form,** die ⟨o. Pl.⟩: *Klips in T.;* ~**weise** ⟨Adv.⟩: **1.** *in aufeinanderfolgenden Tropfen od. sehr kleinen Mengen einer Flüssigkeit:* eine Medizin t. einnehmen. **2.** (ugs.) svw. ↑tröpfchenweise (2): ein Geständnis t. ablegen.

Trophäe [tro'fɛ:ə], die; -, -n [(frz. trophée <) (spät)lat. trop(h)aeum < griech. tró̄paion = Siegeszeichen, zu: tropé̄ = Wendung (des Feindes), ↑Trope]: **1.** *erbeutete Fahne, Waffe o. ä. als Zeichen des Sieges über den Feind:* -n aus dem Dreißigjährigen Krieg. **2.** *kurz für* ↑Jagdtrophäe. **3.** *aus einem bestimmten Gegenstand (z. B. Pokal) bestehender Preis für den Sieger in einem [sportlichen] Wettbewerb;* er hat die T. errungen.

trophisch ['tro:f̥ʃ] ⟨Adj.; o. Steig.⟩ [zu griech. trophé̄ = Nahrung, Ernährung] (Med.): *die Ernährung [der Gewebe] betreffend;* **Trophologe,** der; -n, -n [↑-loge]: *Wissenschaftler auf dem Gebiet der Trophologie;* **Trophologie,** die; - [↑-logie]: *Ernährungswissenschaft;* **Trophologin,** die; -, -nen: w. Form zu ↑Trophologe; **trophologisch** ⟨Adj.; o. Steig.⟩: *die Trophologie betreffend.*

Tropical ['trɔpikl], der; -s, -s [engl. tropical, eigtl. = tropisch; vgl. ²Tropen]: *leichtes, poröses Kammgarngewebe in Leinwandbindung für leichte Sommeranzüge u. Damenkleidung;* **Tropika** ['tro:pika], die; - [nlat. Malaria tropica] (Med.): *besonders schwere Form der Malaria;* **Tropikluft** ['tro:pɪk-], die; - (Met.): *aus subtropischen Gebieten stammende Luft;* **Tropikvogel,** der; -s, ...vögel ⟨meist Pl.⟩: *an*

den Küsten tropischer (1) Meere lebender Ruderfüßer; **tropisch** ['tro:pɪʃ] ⟨Adj.⟩ [engl. tropic]: **1.** ⟨o. Steig.⟩ *die Tropen betreffend, dazu gehörend, dafür charakteristisch:* der -e Regenwald, Urwald; das -e Afrika; -e Pflanzen[arten]. **2.** *durch seine Art Vorstellungen von den* ²*Tropen weckend:* -e Temperaturen; -es Sommerwetter; Ü wuchs das Kaffeehausgewerbe t. (geh.; *üppig wuchernd;* Jacob, Kaffee 196); **Tropismus** [tro'pɪsmʊs], der; -, ...men [zu griech. tropé̄ (↑Trope), trópos = Wendung, Richtung] (Biol.): *durch äußere Reize verursachte Bewegung von Teilen festgewachsener Pflanzen od. festsitzender Tiere auf die Reizquelle hin od. von dort weg;* **Tropopause** [tropo-, auch: 'tro:po-], die; - [zu griech. paûsis = Ende] (Met.): *zwischen Troposphäre u. Stratosphäre liegende atmosphärische Schicht;* **Tropophyt** [...'fy:t], der; -en, -en [zu griech. phytón = Pflanze] (Bot.): *an Standorten mit stark wechselnder Temperatur u. Feuchtigkeit wachsende Pflanze mit entsprechend wechselndem äußerem Erscheinungsbild;* **Troposphäre,** die; - (Met.): *unterste Schicht der Atmosphäre, in der sich die Wettervorgänge abspielen.*

troppo: ↑ma non troppo.

Tropus ['tro:pʊs], der; -, Tropen ['tro:pn̩; 1: lat. tropus < griech. trópos; 2: mlat. tropus < spätlat. tropus = Gesang(sweise)]: **1.** svw. ↑Trope. **2. a)** (ma. Musik) *Kirchentonart;* **b)** *textliche [u. musikalische] Ausschmückung, Erweiterung liturgischer Gesänge des MA.*

Troß [trɔs], der; Trosses, Trosse [spätmhd. trosse = Gepäck-(stück) < (a)frz. trousse = Bündel, zu: trousser = aufladen (u. festschnüren), über das Vlat. < lat. torquere = winden, drehen, ↑Tortur]: **1.** (Milit., bes. früher) *die Truppe mit Verpflegung u. Munition versorgender Wagenpark:* der T. lag in einem anderen Dorf; beim T. sein. **2.** *Gefolge (1 a):* der König mit seinem T.; Ü viele marschierten im T. der Nationalsozialisten *(waren deren Mitläufer).* **3.** *Zug von gemeinsam sich irgendwohin begebenden Personen:* der Betriebsrat und ein T. von jugendlichen Arbeitnehmern; ⟨Zus.:⟩ **Troßbube,** der; -n, -n: *junger Troßknecht;* ¹**Trosse:** Pl. von ↑Troß; ²**Trosse** ['trɔsə], die; -, -n [aus dem Niederd. < mniederd. trosse, wohl über das Mniederl. < (a)frz. trousse, ↑Troß]: *starkes Tau aus Hanf, Draht o. ä., das bes. zum Befestigen des Schiffes am Kai u. zum Schleppen verwendet wird:* die -n loswerfen; **Troßknecht,** der; -[e]s, -e (früher): *jmd., der die Wagen für einen Troß (1) packt;* **Troßschiff,** das; -[e]s, -e: *Hilfsschiff der Kriegsmarine.*

Trost [tro:st], der; -[e]s [mhd., ahd. trōst, eigtl. = (innere) Festigkeit]: *etw., was jmdn. in seinem Leid, seiner Niedergeschlagenheit aufrichtet:* ein wahrer, rechter, süßer, geringer T.; die Kinder sind ihr ganzer, einziger T.; ihre Worte waren ihm ein T.; es war ihr ein gewisser T. zu wissen, daß ...; das ist ein schwacher, magerer T. (iron.; *das hilft mir hierbei gar nicht*); ein T. *(nur gut),* daß es bald vorüber ist; jmdm. T. zusprechen, spenden; bei Gott, in mir T. suchen, finden; T. schöpfen; etw. gibt, bringt jmdm. T.; als T. *(Trostpflaster)* bekommst du eine Tafel Schokolade; es bedürfen; nach geistlichem T. *(nach Trost durch Gottes Wort)* verlangen; an T. kann ich Ihnen sagen, daß ...; **T. [wohl] nicht [ganz/recht] bei T.**/(auch:) **-e sein** (ugs.; *auf eine Befremden od. Entrüstung hervorrufende Weise handeln;* H. u.).

trost-, Trost-: ~**bedürftig** ⟨Adj.; nicht adv.⟩: *Trost benötigend;* ~**bringend** ⟨Adj.; o. Steig.; nicht adv.⟩: *tröstend, jmdm. Trost bringend;* ~**los** ⟨Adj.; -er, -este⟩ [mhd. trōstelōs, ahd. drōstolōs]: **a)** *in seinem Leid, seiner ausweglosen Lage o. ä. ohne einen Trost:* Ich denke an die -en Kranken (Remarque, Obelisk 310); mir war t. zumute; sich trost- und hilflos fühlen; **b)** *so schlecht, von solcher Art, daß es einen förmlich deprimiert:* -e Verhältnisse; ein Einerlei; das Wetter war t.; das Leben im Lager war einfach t.; um seine Frau war es ganz t. bestellt; **c)** *(von einer Landschaft, Örtlichkeit o. ä.) öde, ohne jeden Reiz, häßlich:* eine -e Gegend; -e Fassaden; einen Eindruck machen; dieser Anblick ist t.; dazu: ~**losigkeit,** die; ~**pflaster,** das (scherzh.): *kleine Entschädigung für einen Verlust, eine Benachteiligung, einen Mißerfolg o. ä.;* ⟨Vkl.:⟩ ~**pflästerchen,** das (scherzh.): svw. ↑~pflaster; ~**preis,** der: *bei einem [Rate]wettbewerb kleine Entschädigung für jmdn., der keinen Preis gewonnen hat:* einen T. erhalten; ~**reich** ⟨Adj.⟩: *jmdm. Trost bringend; zu trösten vermögend:* -e Worte; ~**spender,** der (geh.): *Person od. Sache, die jmdm.*

Trost spendet; ~**spruch,** der: vgl. ~wort; ~**voll** ⟨Adj.; nicht adv.⟩: *Trost enthaltend:* est ist t. zu wissen, daß ...; ~**wort,** das ⟨Pl. -e⟩: *Worte, die jmdn. trösten.*

trösten ['trø:stn̩] ⟨sw. V.; hat⟩ [mhd. trœsten, ahd. trōsten]: **1. a)** *durch Teilnahme u. Zuspruch jmds. Leid lindern:* jmdn. [in seinem Leid, Kummer, Schmerz, Unglück] t.; jmdn. mit teilnehmenden Worten [über einen Verlust] t.; wir trösteten uns gegenseitig damit, daß ...; sie wollte sich nicht t. lassen *(war untröstlich)*; tröstende Worte; tröstend den Arm um jmdn. legen; **b)** *einen Trost für jmdn. bedeuten:* dieser Gedanke tröstete ihn. **2.** ⟨t. + sich⟩ **a)** *sich über etw. Negatives mit etw. beruhigen:* sich mit dem Gedanken, damit t., daß ...; **b)** *sich für einen Verlust o. ä. mit jmdm., etw. einen Ersatz schaffen* (über die Niederlage hatte er sich mit einem Kognak getröstet; sich mit einer anderen Frau t. *(schnell eine andere finden);* ⟨Abl.:⟩ **Tröster,** der; -s, - [mhd. trœster = Heiliger Geist]: *jmd., der jmdn. tröstet:* er war ihr T. in schweren Stunden; Ü die Arbeit, Musik, der Alkohol war oft sein T.; **Trösterin,** die; -, -nen: w. Form zu ↑Tröster; **tröstlich** ['trø:stlɪç] ⟨Adj.⟩ [mhd. trœstelich]: *trostbringend:* -e Worte; ein -er Brief; es ist t. *(beruhigend)* zu wissen, daß ...; etw. als t. empfinden; das klingt t.; ⟨subst.:⟩ diese Vorstellung, dieser Gedanke hatte etwas Tröstliches für mich; **Tröstung,** die; -, -en [mhd. trœstunge]: *Trost, der jmdm. von irgendwoher zuteil wird:* religiöse -en; er starb, versehen mit den -en der Kirche (kath., orthodoxe Kirche; *nach Empfang der Sterbesakramente).*

Tröte ['trø:tə], die; -, -n [zu ↑tröten] (landsch.): **1.** (bes. Kinderspr.) *Blasinstrument:* Zuschauer, die nicht mit Trillerpfeife und T. aktiv beteiligt sind (Hörzu 10, 1980, 53). **2.** (scherzh.) *Megaphon;* **tröten** ['trø:tn̩] ⟨sw. V.; hat⟩ [lautm.] (landsch.): *blasen* (2 a).

Trott [trɔt], der; -[e]s, -e [wohl aus dem Roman., vgl. ital. trotto, frz. trot = Trab]: **1.** *langsame [schwerfällige] Gangart [von Pferden]:* die Pferde gehen im T. **2.** (leicht abwertend) *immer gleicher, eintöniger Ablauf:* der alltägliche T.; es geht alles seinen gewohnten T.; aus dem alltäglichen T. kommen, gebracht werden; in den alten T. verfallen, zurückfallen *(die alten Gewohnheiten annehmen);* **Trotte** ['trɔtə], die; -, -n [mhd. trot(t)e, ahd. trota, zu ↑treten; wohl geb. nach lat. calcātūra, ↑Kelter] (südwestd., schweiz.): *[alte] Weinkelter;* **Trottel** ['trɔtl̩], der; -s, - [zu ↑trotten, trotteln, wahrsch. eigtl. = Mensch mit täppischem Gang] (ugs. abwertend): *einfältiger, ungeschickter, willenloser Mensch, der nicht bemerkt, was um ihn herum vorgeht:* ein harmloser, alter T.; ich bin doch kein, nicht dein T.!; jmdn. als T. behandeln; **Trottelei** [trɔtə'lai̯], die; -, -en (ugs. abwertend): *[dauerndes] Trotteln;* **trottelhaft** ⟨Adj.; -er, -este⟩ (ugs. abwertend): *in der Art eines Trottels, an einen Trottel erinnernd:* -e Züge annehmen; sein Benehmen war t.; **trottelig,** trottlig ['trɔt(ə)lɪç] ⟨Adj.; nicht adv.⟩ (ugs. abwertend): *auf Grund seines Alters sich [schon] wie ein Trottel verhaltend:* ein -er Alter; bist du denn schon so t.?; ⟨Abl.:⟩ **Trotteligkeit,** Trottligkeit, die; - (ugs. abwertend): *das Trotteligsein;* **trotteln** ['trɔtl̩n] ⟨sw. V.; ist⟩ [zu ↑trotten] (ugs.): *mit kleinen, unregelmäßigen Schritten langsam u. unaufmerksam gehen:* das kleine Mädchen trottelte beim Spaziergang hinter den Erwachsenen; **trotten** ['trɔtn̩] ⟨sw. V.; ist⟩ [zu ↑Trott]: *langsam, schwerfällig, stumpfsinnig irgendwohin gehen, sich fortbewegen:* durch die Stadt, zur Schule, nach Hause t.; die Kühe trotten in den Stall; Die Füße trotteten ... über die Straße (Plievier, Stalingrad 347); **Trotteur** [trɔ'tø:ɐ̯], der; -s, -s [1: frz. trotteur, eigtl. = der zum schnellen Gang Geeignete, zu: trotter = traben, trotten, wohl aus dem Germ.; 2: zu frz. trotter im Sinne von „flanieren"]: **1.** *eleganter, bequemer Laufschuh mit flachem od. mittlerem Absatz.* **2.** (veraltend) *kleiner Hut für Damen;* **Trottinett** [trɔtinɛt], das; -s, -e [frz. trottinette] (schweiz.): svw. ↑Roller (1); **trottlig** usw.: ↑trottelig usw.; **Trottoir** [trɔ'to̯a:ɐ̯], das; -s, -e u. -s [frz. trottoir, zu: trotter, ↑Trotteur] (veraltend): svw. ↑Bürgersteig.

Trotyl [tro'ty:l], das; -s [Kunstwort]: svw. ↑Trinitrotoluol.

trotz [trɔts] ⟨Präp. mit Gen., seltener mit Dativ⟩ [aus formelhaften Wendungen wie „Trotz sei ...", „zu(m) Trotz"]: *obwohl die betreffende Sache od. Person dem erwähnten Vorgang, Tatbestand o. ä. entgegensteht, ihn unmöglich machen sollte; ungeachtet einer Sache od. Person; ohne Rücksicht auf etw., jmdn.:* t. aller Bemühungen; t. heftigster Schmerzen; sie traten die Reise an; t. dichten Nebel an; t. Frosts und Schnees/t. Frost

und Schnee; t. allem/alledem blieben sie Freunde; t. den Strapazen ihrer Tournee waren die Akteure quicklebendig; **Trotz** [-], der; -es [mhd. traz, (md.) trotz, H. u.]: *hartnäckiger [eigensinniger] Widerstand gegen eine Autorität aus dem Gefühl, im Recht zu sein:* kindlicher, kindischer T.; wogegen richtete sich ihr T.?; den T. des Kindes [durch Prügel] zu brechen versuchen; jmdm. T. bieten; etw. aus T., mit stillem, geheimem, bewußtem T. tun; in wütendem T. mit dem Fuß aufstampfen; allen Warnungen, den Ratschlägen der Freunde zum T.; jmdm. zum T.

trotz-, Trotz-: ~**alter,** das: *(im 3. u. 4. Lebensjahr) Phase in der Entwicklung des Kindes, in der es den eigenen Willen erfährt u. z. T. um des bloßen Experiments willen durchzusetzen versucht:* zweites T. *(Phase zwischen dem 12. u. 15. Lebensjahr in bezug auf die Protesthaltung gegen Erwachsene);* ~**dem** [II: entstanden aus trotz dem, daß ...]: **I.** ['--, auch: '-'-] ⟨Adv.⟩ *trotz dem betreffenden Umstand, Sachverhalt:* er wußte, daß es verboten war, aber er tat es t.; es ging ihm schlecht, t. erledigte er seine Arbeit. **II.** [-'-]⟨Konj.⟩ (ugs.) *obwohl, obgleich:* Und Pinneberg lächelt mit, t. er jetzt ängstlich wird (Fallada, Mann 217); ~**haltung,** die: *bestimmte Haltung, die man einer Autorität gegenüber aus Trotz einnimmt;* ~**kopf,** der: *trotzige Person, bes. trotziges Kind,* dazu: ⟨Vkl.:⟩ ~**köpfchen,** das (scherzh.): svw. ↑~kopf, ~**köpfig** ⟨Adj.⟩: *sich wie ein Trotzkopf gebärdend; einem Trotzkopf entsprechend;* ~**phase,** die (Psych.): svw. ↑~alter; ~**reaktion,** die: *Reaktion aus Trotz heraus.*

trotzen ['trɔtsn̩] ⟨sw. V.; hat⟩ [mhd. tratzen, trutzen, zu ↑Trotz]: **1.** (geh.) *in festem Vertrauen auf seine Kraft, sein Recht einer Person od. Sache, die eine Bedrohung darstellt, Widerstand leisten, der Herausforderung durch sie standhalten:* den Gefahren, den Stürmen, der Kälte, dem Hungertod, dem Schicksal t.; er wagte es, dem Chef zu t.; Ü diese Krankheit scheint jeder Behandlung zu t. **2. a)** *aus einem bestimmten Anlaß trotzig* (1) *sein:* das Kind trotzte; **b)** *trotzend* (2 a) *äußern, sagen:* sie trotzte nur ... ; „Walter, das ist ihre Sache!" (Frisch, Homo 205); c) (landsch.) *jmdn. böse sein:* mit jmdm. t. **3.** (veraltend) *auf etw. pochen:* Hürlin ... trotzte zeternd auf sein Eigentumsrecht (Hesse, Sonne 14); ⟨Abl.:⟩ **Trotzer,** der; -s, - (Saatzucht): *zweijährige Pflanze, die im 2. Jahr keine Blüten bildet;* **trotzig** ['trɔtsɪç] ⟨Adj.⟩ [mhd. tratzic, (md.) trotzic]: **1.** *(bes. von Kindern) hartnäckig bestrebt, seinen eigenen Willen durchzusetzen; sich dem Eingriff eines fremden Willens widersetzend od. ein entsprechendes Verhalten ausdrückend:* ein -es Kind; ein -es Gesicht machen; eine -e Antwort geben; t. schweigen. **2.** *Trotz bietend; trotzend* (1): ein -es Lachen.

Trotzkismus [trɔts'kɪsmʊs], der; -: *von dem russ. Revolutionär u. Politiker L. D. Trotzki (1879 bis 1940) u. seinen Anhängern vertretene Variante des Kommunismus mit der Forderung der unmittelbaren Verwirklichung der Weltrevolution;* **Trotzkist** [...'kɪst], der; -en, -en: *Anhänger des Trotzkismus;* **trotzkistisch** ⟨Adj.⟩; o. Steig.:

Troubadour ['tru:badu:ɐ̯, auch: truba'du:ɐ̯], der; -s, -e u. -s [frz. troubadour < aprovenz. trobador = Dichter, zu: trobar = dichten]: *provenzalischer Dichter u. Sänger des 12. u. 13. Jh.s als Vertreter einer höfischen Liebeslyrik, in deren Mittelpunkt die Frauenverehrung stand:* Ü Stargast ist Costa Cordalis, der griechische T. (bildungsspr. scherzh. od. iron.: *Schlagersänger;* Hörzu 40, 1976, 68). Vgl. Trouvère, Chansonnier (1).

Trouble ['trʌbl̩], der; -s [engl. trouble, zu: to trouble = (a)frz. troubler, ↑Trubel] (ugs.): *Ärger, Unannehmlichkeit[en]:* er hat T. mit seiner Frau; hier ist mal wieder ganz großer T.; es gibt T., wenn ich zu spät komme.

Troupier [tru'pje:], der; -s, -s [frz. troupier, zu: troupe, ↑Truppe] (veraltet): *altgedienter, erfahrener Soldat.*

Trousseau [tru'so:], der; -s, -s [frz. trousseau, zu: trousse = Satz (6)] (bildungsspr. veraltet): *Aussteuer:* ein T. von ... ansehnlichen Dingen für die Vermählung (Kaschnitz, Wohin 196).

Trouvaille [tru'va:jə], die; -, -n [frz. trouvaille, zu: trouver = finden] (bildungsspr. veraltet): *glücklicher Fund:* der neue Roman ist eine T. für Literaturkenner; **Trouvère** [tru'vɛ:r], der; -s, -s [frz. trouvère, zu: trouver (= finden) in der alten Bed. „Verse erfinden, dichten"]: *nordfranzösischer Dichter u. Sänger des 12. u. 13. Jh.s.*

Troyer, Troier ['trɔy̯ɐ], der; -s, - [mniederd. troye = Jacke, Wams] (Seemannsspr.): *wollenes Unterhemd od. Strickjacke der Matrosen.*

Troygewicht ['trɔy-], das; -[e]s, -e [engl. troy weight, nach der frz. Stadt Troyes]: *in Großbritannien u. den USA verwendetes Gewicht für Edelmetalle u. Edelsteine.*

Trub [tru:p], der; -[e]s [zu ↑trübe] (Fachspr.): *bei der Bier- u. Weinherstellung nach der Gärung im Filter od. in den Fässern auftretender Niederschlag;* **trüb:** ↑trübe.

trüb-, Trüb-: ∼**glas,** das ⟨o. Pl.⟩ (Fachspr.): *[durch Zusatz bestimmter Stoffe] undurchsichtig gemachtes Glas (z. B.* Milch-, Opalglas), ∼**selig** usw.: ↑trübselig usw.; ∼**sinn,** der ⟨o. Pl.⟩: *Gemütsverfassung von anhaltender Niedergeschlagenheit; düstere, trübe Stimmung:* in T. verfallen; ∼**sinnig** ⟨Adj.⟩: *sehr niedergeschlagen, sich in einer düsteren, trüben Stimmung befindend od. eine entsprechende Gemütsverfassung ausdrückend:* ein -er Mensch; t. dasitzen.

trübe ['try:bə], (seltener:) **trüb** [try:p] ⟨Adj.; trüber, trübste⟩ [mhd. trüebe, ahd. truobi, eigtl. wohl = aufgewühlt, aufgerührt]: **1. a)** ⟨nicht adv.⟩ *(bes. von etw. Flüssigem) [durch aufgerührte od. abgelagerte Teilchen] nicht [mehr] durchsichtig, klar, sauber:* eine trübe Flüssigkeit, Pfütze; trübes Glas; trübe Fensterscheiben; der Kranke hat trübe *(glanzlose)* Augen; der Wein, der Saft, der Spiegel ist trüb[e]; das Wasser färbte sich trüb; ***im trüben fischen** (ugs., *unklare Zustände zum eigenen Vorteil ausnutzen;* wohl nach einer Fabel des Äsop); **b)** *nicht hell leuchtend, kein volles Licht verbreitend:* trübes Licht; ein trüber Lichtschein; eine trübe Glühbirne, Funzel; Die Straßen sind ... trübe beleuchtet (Remarque, Obelisk 288); **c)** *nicht von der Sonne erhellt u. verhältnismäßig dunkel; [dunstig u.] nach Regen aussehend, verhangen, regnerisch:* trübes Wetter; ein trüber Himmel, Morgen, Tag; heute ist es trübe; **d)** *(von Farben) auf Grund seiner Zusammensetzung od. infolge von Verschmutzung nicht hell u. leuchtend:* ein trübes Gelb. **2. a)** *gedrückt, von traurigen od. düsteren Gedanken erfüllt od. auf eine entsprechende Verfassung hindeutend:* eine trübe Stimmung; es waren trübe Tage, Stunden; er sprach mit trüber Stimme; ihm war trübe zumute; trüb[e] blicken; **b)** *von zweifelhafter Qualität u. unerfreulich:* trübe Erfahrungen; das ist eine ganz trübe Sache; die Quellen, aus denen diese Nachricht stammt, sind trübe *(fragwürdig);* ⟨subst.:⟩ **Trübe,** die; -, -n: **1.** ⟨o. Pl.⟩ *Beschaffenheit, Art.* **2.** (Fachspr.) *Aufschlämmung fester Stoffe in Wasser od. einer anderen Flüssigkeit.*

Trubel [tru:bl], der; -s [frz. trouble = Verwirrung; Unruhe, zu: troubler = trüben; verwirren, beunruhigen, über das Vlat. zu lat. turba = Verwirrung] *[mit Gewühl (2) verbundenes] lebhaftes geschäftiges od. lustiges Treiben:* in der Stadt herrschte [ein] großer, ungeheurer T.; sie wollten dem T. des Festtags entgehen; in dem T. waren die Kinder verlorengegangen; sie stürzten sich in den T., in den dicksten T. auf der Tanzfläche; aus dem T. nicht herauskommen *(nicht zur Ruhe kommen);* Ü im T. der Ereignisse.

trüben ['try:bn] ⟨sw. V.; hat⟩ [mhd. trüeben = trübe machen, ahd. truoben = verwirren, eigtl. = den Bodensatz aufrühren]: **1. a)** *trübe* (1 a) *machen u. verunreinigen: der chemische Zusatz trübt die Flüssigkeit; der Tintenfisch trübt das Wasser; die Scheiben sind bis zur Undurchsichtigkeit getrübt; b)* ⟨t. + sich⟩ *trübe* (1 a) *werden:* die Flüssigkeit, der Saft, das Wasser trübt sich; seine Augen haben sich getrübt *(sind glanzlos geworden).* **2.** (selten) **a)** *trübe* (1 c), *dunkler machen:* der Himmel war von keiner Wolke getrübt; **b)** ⟨t. + sich⟩ *trübe* (1 c), *dunkler werden:* der Himmel trübte sich. **3. a)** *eine gute Gemütsverfassung, gute Beziehungen, einen guten Zustand o. ä. beeinträchtigen:* etw. trübt die gute Stimmung, jmds. Glück, Freude; seit dem Zwischenfall war ihr gutes Verhältnis getrübt; **b)** ⟨t. + sich⟩ *durch etw. in seinem guten Zustand o. ä. beeinträchtigt werden, sich verschlechtern:* ihr gutes Einvernehmen trübte sich erst, als ... **4. a)** *die Klarheit des Bewußtseins, des Urteils, einer Vorstellung o. ä. beeinträchtigen, jmdn. unsicher darin machen:* etw. trübt jmds. Blick [für etw.], Urteil; **b)** ⟨t. + sich⟩ *durch etw. unklar werden, sich verwirren:* sein Bewußtsein, seine Erinnerung hatte sich getrübt; **trübetümp[e]lig** ['try:bətymp(ə)lıç] ⟨Adj.⟩ [zu veraltet, noch landsch. Trübetümpel = trauriger, stiller Mensch, viell. zusgez. aus „trübe Tümpel") (landsch.): *trübsinnig, trübselig:* er war ein trübetümpeliger Mensch; **Trübheit,** die; - [mhd. truopheit]: *das Trübsein;* **Trübnis** ['try:pnıs], die; -, -e ⟨Pl. selten⟩ [mhd. (md.) trubenisse] (geh., dichter.): *Trübseligkeit, Öde:* Die T. einer grauen Industrielandschaft; **Trübsal** ['try:pza:l], die; -, -e [mhd.

trüebesal, ahd. truobisal] (geh.): **1.** *auferlegte Leiden, die jmdn. bedrücken:* viel, große T., viele -e erdulden müssen. **2.** ⟨o. Pl.⟩ *tiefe Betrübnis:* sich der T. hingeben; jmdn. in seiner T. trösten; sie waren voller T.; ***T. blasen** (ugs.; *betrübt sein u. seinem Kummer nachhängen, ohne etw. anderes tun zu können;* viell. eigtl. = „Trauer blasen", d. h. Trauermusik blasen); ⟨Abl.:⟩ **trübselig** ⟨Adj.⟩: **a)** *durch seine Beschaffenheit (z. B. Ärmlichkeit, Öde) von niederdrückender Wirkung auf das Gemüt:* eine -e Gegend, Mietwohnung; ein -es Nest war dieser Ort; -e *(unscheinbare, triste)* Farben. **2.** *traurigen Gedanken nachhängend od. eine entsprechende Gemütsverfassung ausdrückend:* -e Gedanken; eine -e Stimmung; er machte ein -es Gesicht; t. in einer Ecke sitzen.

Trübstoff, der; -[e]s, -e ⟨meist Pl.⟩ (Fachspr.): svw. ↑Trub; **Trübung,** die; -, -en: **1.** *das Getrübtsein* (trüben 1): eine leichte, starke T.; eine T. ist eingetreten, verschwindet wieder; eine T. der Augen, der Linse feststellen. **2. a)** *Beeinträchtigung eines guten Zustandes o. ä.* (trüben 3) eine T. ihrer Freundschaft, seiner ausgezeichneten Stimmung; **b)** *Beeinträchtigung des klaren Bewußtseins, Urteils o. ä.* (trüben 4). **3.** *Verringerung der Lichtdurchlässigkeit, bes. der Atmosphäre, durch Dunst:* eine T. der Luft.

Truchseß ['trʊxzɛs], der; ...sesses u. (älter:) ...sessen, ...sesse [mhd. truh(t)sæʒe, ahd. truh(t)säʒ(ʒ)o, wohl zu: truht = Trupp, Schar u. säʒo (↑Saß), also eigtl. = Vorsitzender einer Schar]: *(im MA.) Vorsteher der Hofverwaltung, der u. a. mit der Aufsicht über die Tafel beauftragt war.*

Truck [trʌk], der; -s [engl. truck, H. u.] (selten): amerik. Bez. für *[Schwer]lastzug.*

Trucksystem ['trʌk-], das; -s [engl. truck system, zu engl. truck = Tausch] (früher): *Entlohnung von Arbeitern durch Waren.*

trudeln ['tru:dln] ⟨sw. V.⟩ [H. u.]: **1.** *langsam u. ungleichmäßig irgendwohin rollen; sich um sich selbst drehend fallen, sich nach unten bewegen* ⟨ist⟩: der Ball, die Kugel trudelt; die welken Blätter trudeln auf die Erde, im Wind; ⟨subst.:⟩ das Flugzeug geriet ins Trudeln. **2.** (ugs. scherzh.) *langsam, irgendwohin gehen, fahren* ⟨ist⟩: Laß das Steuer los. Trudele durch die Welt (Tucholsky, Werke I, 478). **3.** (landsch.) *würfeln* ⟨hat⟩: sie saßen im Wirtshaus und trudelten.

Trüffel ['tryfl], die; -, -n, ugs. meist: der; -s, - [frz. truffle, Nebenf. von: truffe < aprovenz. trufa < vlat. tüfera < lat. tūber, eigtl. = Geschwulst; Wurzelknollen]: **1.** *unter der Erde wachsender knollenförmiger Schlauchpilz mit rauher, dunkler Rinde, der als Speise- u. Gewürzpilz geschätzt wird:* Leberwurst, Lederpastete mit -n. **2.** *kugelförmige Praline aus schokoladenartiger, oft mit Rum aromatisierter u. in Kakaopulver gewälzter Masse.*

Trüffel-: ∼**leberwurst,** die: vgl. -pastete; ∼**pastete,** die: *Leberpastete mit Trüffeln* (1); ∼**pilz,** der: *Trüffel* (1).

trüffeln ['tryfln] ⟨sw. V.; hat⟩: *mit Trüffeln* (1) *würzen.*

trug [tru:k]: ↑tragen.

Trug [-], der; -[e]s [für mhd. trüge, ahd. trugī] (geh.): **a)** *das Trügen; Betrug, Täuschung:* der ganze T. konnte aufgedeckt werden; ***Lug und T.** (↑Lug), *der Täuschung, Vorspiegelung:* in T. der Sinne, der Phantasie.

Trug-: ∼**bild,** das: **a)** *auf einer Sinnestäuschung beruhende Erscheinung; Bild der Phantasie:* ein T. narrte ihn; ∼**dolde,** die (Bot.): *Blütenstand, dessen Blüten ungefähr in einer Ebene liegen, wobei die Blütenstiele im Unterschied zur Dolde nicht von einem einzigen Punkt ausgehen; Scheindolde, -blüte* (1); ∼**gebilde,** das: vgl. ∼bild; ∼**schluß,** der [1: zu ↑Schluß (2); 2: zu ↑Schluß (4)]: **1. a)** *falscher Schluß (Logik) zur Täuschung od. Überlistung des Gesprächspartners angewandter Fehlschluß.* **2.** (Musik) *Form der Kadenz, bei der nach der Dominante statt der zu erwartenden Tonika, ein anderer, meist mit der Tonika verwandter Akkord eintritt.*

trüge ['try:gə]: ↑tragen.

trügen ['try:gn] ⟨st. V.; hat⟩ [mhd. triegen, ahd. triugan]: *jmds. Erwartungen unerfüllt lassen, ihn zu falschen Vorstellungen verleiten; täuschen, irreführen:* dieses Gefühl trog sie; meine Ahnungen, Hoffnungen hatten mich nicht getrogen; ⟨häufig o. Akk.-Obj.:⟩ der [äußere] Schein trügt; das Erscheinungsbild trog; wenn mich meine Erinnerung nicht trügt *(wenn ich mich richtig erinnere)*, war das vor zwei Jahren; **trügerisch** ['try:gərıʃ] ⟨Adj.⟩ [zu veraltet Trüger = Betrüger]: **a)** *etw. nur zum Schein darstellend od. von der Art,*

daß die betreffende positive, angenehme Sache sich in ihr Gegenteil verkehrt, die in sie gesetzten Erwartungen nicht erfüllt: eine -e Sicherheit; ein -es Gefühl; -er Schein, Glanz; die augenblickliche Ruhe ist t.; das Eis ist t. *(trägt nicht);* **b)** (veraltend) *jmdn. täuschend, ihm etw. vorgaukelnd:* er spielt ein -es Spiel; seine Behauptungen erwiesen sich als t.; **trüglich** ['try:klɪç] ⟨Adj.⟩ (selten): *trügerisch.*

Truhe ['tru:ə], die; -, -n [mhd. truhe, ahd. truha, wohl verw. mit↑Trog]: *mit aufklappbarem, flachem od. gewölbtem Dekkel versehenes kastenartiges Möbelstück, in dem Wäsche, Kleidung, Wertsachen o. ä. aufbewahrt werden:* eine alte, eichene, geschnitzte, bemalte T.; die T. war mit Briefen angefüllt; eine T. mit Bett- und Tischwäsche.

Trulla ['trʊla], **Trulle** ['trʊlə], die; -, -n [wohl zu veraltet Troll, ↑Troll] (salopp abwertend): *[unordentliche] weibliche Person:* seine Frau ist vielleicht eine T.!

Trum [trʊm], der od. das; -[e]s, -e u. Trümer [Nebenf. von↑²Trumm]: **1.** (Bergbau) **a)** *Teil bes. einer Fördereinrichtung od. -anlage;* **b)** *kleiner Gang.* **2.** (Maschinenbau) *frei laufender Teil des Förderbandes od. des Treibriemens.*

Trumeau [try'mo:], der; -s, -s [frz. trumeau, eigtl. = Keule (2), wohl aus dem Germ.] (Archit. bes. des 18. Jh.): **1.** *Pfeiler zwischen zwei Fenstern.* **2.** *(zur Innendekoration eines Raumes gehörender) großer, schmaler Wandspiegel an einem Pfeiler zwischen zwei Fenstern.*

¹Trumm [trʊm], der od. das; -[e]s, -e u. Trümmer: svw. ↑Trum; **²Trumm** [-], das; -[e]s, Trümmer [mhd., ahd. drum = Endstück, Splitter] (landsch.): *großes Stück, Exemplar von etw.:* ein schweres T.; ein T. von [einem] Buch; ein T. von einem Mannsbild/(selten:) ein T. Mannsbild; sich ein T. Wurst abschneiden; **Trümmer** ['trʏmɐ] ⟨Pl.⟩ [spätmhd. trümer, drümer, Pl. von: drum, ↑²Trumm]: *Bruchstück, Überreste eines zerstörten größeren Ganzen, bes. von etw. Gebautem:* rauchende, verstreut liegende T.; die T. eines Flugzeugs; T. beseitigen, wegräumen; viele Tote wurden aus den -n geborgen; die Stadt lag in -n *(war völlig zerstört),* war in T. gesunken (des 18. Jh.): *war zerstört worden);* der Betrunkene hat alles in T. geschlagen *(entzweigeschlagen);* bei der Explosion sind alle Fensterscheiben in T. gegangen *(entzweigegangen);* etw. in T. legen *(völlig zerstören);* viele waren unter den -n begraben; Ü er stand vor den -n seines Lebens.

Trümmer-: ~**berg,** der: **a)** svw. ↑~haufen; **b)** *eine größere Erhebung in der Landschaft darstellende Aufschüttung von Trümmern;* ~**feld,** das: *mit Trümmern bedeckte Fläche, bedecktes Gelände:* die Stadt war [nur noch] ein einziges T.; ~**flora,** die (Bot.): *Pflanzenwelt auf Schutt- u. Trümmerfeldern;* ~**fraktur,** die (Med.): *Knochenbruch, bei dem [zahlreiche] Knochensplitter entstehen;* ~**frau,** die (ugs.): *Frau, die sich nach dem 2. Weltkrieg an der Beseitigung der Trümmer beteiligte;* ~**gestein,** das (Geol.): *klastisches Gestein; Gesteinstrümmer;* ~**grundstück,** das: *Grundstück mit den Trümmern des früheren Hauses;* ~**haufen,** der; ~**landschaft,** die: vgl. ~feld; ~**schutt,** der; ~**stätte,** die: vgl. ~feld.

Trumpf [trʊmpf], der; -[e]s, Trümpfe ['trʏmpfə; urspr. volkst. Vereinfachung von↑Triumph unter Einfluß von frz. triomphe in der Bed. „Trumpf"]: *eine der [wahlweise] höchsten Karten bei Kartenspielen, mit der andere Karten gestochen* (13) *werden können:* ein hoher, niederer T.; was ist T.?; Pik ist T.; beim Grand sind die Buben T.; lauter T./Trümpfe haben; [einen] T. an-, ausspielen, ziehen, spielen, bedienen; seinen T. behalten; die Hand voller Trümpfe, nur noch T. auf/in der Hand haben; R T. ist die Seele des Spiels (das Ausspielen eines Trumpfes begleitende Floskel); Ü etw. als seinen größten, stärksten, letzten T. ausspielen; alle Trümpfe/mit etw. einen echten T. in der Hand haben; seine besten Trümpfe aus der Hand geben, noch zurückhalten; alle Trümpfe *(Vorteile)* waren auf seiten der Republikaner; einen T. *(ein Mittel, das man zu seinem Vorteil einsetzt, das Überlegenheit verschafft)* aufzuweisen haben; ***etw. ist T.** *(etw. ist [gerade] von größter Wichtigkeit, wird [zur Zeit] sehr geschätzt):* hier waren Kraft und Schnelligkeit T.; *... was* **T. ist** (ugs.; *wie sich die Sache verhält, wie etw. zuzugehen hat):* jmdm. sagen, was T. ist.

Trumpf-: ~**as,** das; -ses, -[-], das: *As der Trumpffarbe:* T. ausspielen; Ü Karl-Heinz Rummenigge, T. des Bundestrainers (Saarbrücker Zeitung 18. 12. 79, 7); ~**farbe,** die: *Farbe, die Trumpf ist;* ~**karte,** die: vgl. ~farbe.

trumpfen ['trʊmpfn̩] ⟨sw. V.; hat⟩: *Trumpf spielen.*

Trunk [trʊŋk], der; -[e]s, Trünke ['trʏŋkə] ⟨Pl. selten⟩ [mhd.

trunc, ahd. trunk] (geh.): **1.** ⟨Vkl. ↑Trünklein⟩ **a)** (geh.) *etw., was man gerade trinkt; Getränk im Augenblick des Trinkens:* ein erfrischender, labender T.; jmdm. einen kühlen T. reichen; **b)** (veraltend) *Schluck, den man von etw. nimmt:* ein T. Wasser; **c)** (veraltet) *das Trinken:* man begab sich zu einem gemeinsamen T. (Kusenberg, Mal 56). **2.** *das Trinken* (3 e): er ist dem T. verfallen, hat dem T. ergeben; **Trunkelbeere** ['trʊŋkl̩-], die; -, -n: svw. ↑Rauschbeere; **trunken** ['trʊŋkn̩] ⟨Adj.; nicht adv.⟩ [mhd. trunken, ahd. trunchan, trunkan] (geh.): **1.** *sich durch die Wirkung alkoholischer Getränke in einem Rauschzustand befindend; berauscht, betrunken:* sie waren t. von/vom Wein; jmdn. [mit Schnaps] t. zu machen versuchen. **2.** *in einen Rausch* (2) *versetzt od. einen entsprechenden Gemütszustand erkennen lassend:* -er Übermut; -e Freude; es waren -e Wochen (Gaiser, Jagd 45); t. von/vor Freude, Begeisterung, Glück; von einer Idee t. sein; der Sieg, die Musik machte sie t.; ⟨Zus.:⟩ **Trunkenbold** [-bɔlt], der; -[e]s, -e [mhd. trunkenbolt; zum 2. Bestandteil vgl. Witzbold] (abwertend): *Trinker, Alkoholiker:* sein Vater war ein T.; er war in der Gegend als T. bekannt; ⟨Abl.:⟩ **Trunkenheit,** die; - [mhd. trunkenheit, ahd. drunkanheit]: **1.** *das Trunkensein* (1); *Betrunkenheit:* T. am Steuer; er befand sich im Zustand völliger T. **2.** (geh.) *das Trunkensein* (2): eine leichte T. überkam sie; **Trünklein** ['trʏŋklai̯n], das; -s, -: ↑Trunk (1); **Trunksucht,** die; -: *Sucht nach Alkoholgenuß; süchtige Gewöhnung an Alkoholgenuß;* **trunksüchtig** ⟨Adj.; nicht adv.⟩: *an Trunksucht leidend; der Trunksucht verfallen.*

Trupp [trʊp], der; -s, -s ⟨Vkl. ↑Trüppchen⟩ [frz. troupe, ↑Truppe]: *kleine, meist in Bewegung befindliche Gruppe von Soldaten od. anderen zusammengehörigen Personen, die gemeinsam ein Vorhaben ausführen:* ein T. Polizisten; ein T. diskutierender/(seltener:) diskutierende Emigranten; sie marschierten in einzelnen -s; **Trüppchen** ['trʏpçən], das; -s, -: ↑Trupp; **Truppe** ['trʊpə], die; -, -n [frz. troupe, H. u., wohl aus dem Germ.]: **1. a)** *militärischer Verband:* eine motorisierte, stark dezimierte T.; reguläre, alliierte, eigene, feindliche, flüchtende, meuternde, geschlagene -n; die T. war angetreten; seine -n zusammenziehen, zurückziehen, abziehen, irgendwo stationieren, in Marsch setzen, an die Front werfen; ***von der schnellen T. sein** (ugs.; *zum Erstaunen anderer etw. sehr, allzu schnell erledigen);* **b)** ⟨o. Pl.⟩ *an der Front kämpfende Streitkräfte:* ein Soldat sollte ausgerüstete T.; die kämpfende T.; die Schlagkraft, die Moral der T. verbessern; der Dienst bei der T.; er wurde wegen Entfernung von der T. bestraft; jmdn. zur T. zurückversetzen. **2.** *Gruppe zusammen unter jmds. Leitung auftretender Schauspieler, Artisten, Sportler o. ä.:* die T. des Bundestrainers; von Springern und Equilibristen.

truppen-, Truppen-: ~**abzug,** der; ~**amt,** das: *Kommandobehörde, die für die speziellen Belange der einzelnen Truppengattungen u. Waffengattungen zuständig ist;* ~**arzt,** der: vgl. Militärarzt; ~**aushebung,** die (veraltet); ~**ausweis,** der: *Dienstausweis des Soldaten;* ~**betreuung,** die: *kulturelle Betreuung einer Truppe* (1); ⟨meist Pl.⟩: ~**bewegung,** die ⟨meist Pl.⟩: *Veränderung des Standorts von Truppen* (1); ~**dienst,** der: *militärischer Dienst bei einer Truppe* (1), dazu: ~**dienstlich** ⟨Adj.; o. Steig.⟩; ~**führer,** der; ~**führung,** die; ~**gattung,** die: *Zusammenfassung einzelner nach militärischem Auftrag, nach Ausrüstung u. Bewaffnung unterschiedener Waffengattungen des Heeres;* ~**kolonne,** die; ~**kontingent,** das: *von einem Land zur Verfügung gestellte Menge an Truppen* (1); ~**konzentration,** die; ~**körper,** der: *militärische Formation:* reguläre T.; ~**massierung,** die: -en an der Grenze; ~**parade,** die; ~**reduzierung,** die; ~**schau,** die: *öffentliche Vorführung von Truppen u. Ausrüstungsgegenständen; Parade* (1); ~**stärke,** die: T. verringern; ~**teil,** der: svw. ↑Einheit (3); ~**transport,** der, dazu: ~**transporter,** der: *Schiff od. Flugzeug für den Truppentransport;* ~**übungsplatz,** der: *Gelände mit Unterkünften u. Anlagen für die Gefechtsausbildung von Truppen* (1); ~**unterkunft,** die; ~**verband[s]platz,** der: *dem Bataillon zugeordnete Sanitätsstelle, die im Krieg die erste ärztliche Versorgung von Verwundeten übernimmt;* ~**verdünnung,** die: svw. ↑~reduzierung; ~**verpflegung,** die; ~**verschiebung,** die: svw. ↑~bewegung.

truppweise ⟨Adv.⟩: *in Trupps:* die Pioniere gingen t. vor; ⟨auch attr.:⟩ das -e Vorgehen.

Trust [trast, engl.: trast, selten: trʊst], der; -[e]s, -e u. -s [engl. trust(-company), aus: trust = Treuhand u. company = Gesellschaft] (Wirtsch.): *Zusammenschluß mehrerer Un-*

ternehmen unter einer Dachgesellschaft, meist unter Aufgabe ihrer rechtlichen u. wirtschaftlichen Selbständigkeit, zum Zwecke der Monopolisierung.

trust-, Trust- (Wirtsch.): ~**artig** 〈Adj.; o. Steig.〉: ein -er Zusammenschluß von Unternehmen; ~**bildung,** die; ~**frei** 〈Adj.; o. Steig.〉: *nicht an einen Trust gebunden.*

Trustee [tras'ti:], der; -s, -s [engl. trustee]: engl. Bez. für *Treuhänder.*

Truthahn ['tru:t-], der; -[e]s, ...hähne [1. Bestandteil der Lockruf „trut"; vgl. Pute]: *männliches Truthuhn, Puter;* **Truthenne,** die; -, -n: *weibliches Truthuhn, Pute* (1); **Truthuhn,** das; -[e]s, ...hühner: **1.** *großer Hühnervogel mit rötlich-violettem, nacktem Kopf u. Hals mit Karunkeln, der wegen seines Fleisches als Haustier gehalten wird.* **2.** svw. ↑Truthenne.

Trutz [trʊts], der; -es [mhd. (md.) trutz, Nebenf. von ↑Trotz] (veraltet): *Gegenwehr, Widerstand:* jmdm. T. bieten; 〈meist in der Wortpaar:〉 zu Schutz und T.; 〈Zus.:〉 **Trutzburg,** die (früher): *Burg, die zur Belagerung einer gegnerischen Burg erbaut wurde;* 〈Abl.:〉 **trutzen** ['trʊtsn̩] 〈sw. V.; hat〉 [mhd. (md.) trutzen] (veraltet): svw. ↑trotzen (1); **trutzig** ['trʊtsɪç] 〈Adj.〉 [mhd. trutzig, Nebenf. von ↑trotzig] (veraltend, geh.): *den Eindruck von Gegenwehr, Widerstand erweckend:* eine -e Stadtmauer.

Trypanosoma [trypano'zo:ma], das; -s, ...men [zu griech. trýpanon = Bohrer u. sõma = Körper]: *als Krankheitserreger bei Menschen, Haustieren auftretendes Geißeltierchen.*

Trypsin [trʏ'psi:n], das; -s [wohl zu griech. thrýptein = zerbrechen u. ↑Pepsin] (Med.): *eiweißspaltendes Enzym der Bauchspeicheldrüse.*

Tschador [tʃa'doːɐ̯, 'auch: ...doːɐ̯, **Tschadyr** [...'dʏr], der; -s, -s [pers. šādur(wān)]: *(von persischen Frauen getragener) langer, den Kopf u. teilweise das Gesicht u. den Körper bedeckender Schleier.*

Tschako ['tʃako], der; -s, -s [ung. csákó = Husarenhelm]: *(früher) im Heer u. (nach 1918) von der Polizei getragene zylinder-, helmartige Kopfbedeckung.*

Tschamara [tʃa'mara], die; -, -s u. ...ren [poln. czamar(k)a, tschech. čamara]: *(früher als Bestandteil der polnischen u. tschechischen Nationaltracht) mit Schnüren verzierte Jakke mit niedrigem Stehkragen u. kleinen Knöpfen.*

Tschandu ['tʃandu], das; -s [engl. chandoo < Hindi canḍū]: *zum Rauchen zubereitetes Opium.*

Tschapka ['tʃapka], die; -, -s [poln. czapka] (früher): *Kopfbedeckung der Ulanen, bei der auf einem runden Helm ein viereckiges Oberteil mit nach vorne weisender Spitze saß.*

Tschapperl ['tʃapɐl], das; -s, -n [H. u.] (österr. ugs.): *unbeholfener, tapsiger [junger] Mensch.*

Tscharda: ↑Csárda; **Tschardasch** ['tʃardaʃ], der; -[es], -[e]: ↑Csárdás.

tschau! [tʃaʊ; ital. ciao, zu venez. scia(v)o, Nebenf. von: schiavo = Sklave, also eigtl. = (Ihr) Diener] (salopp): *tschüs!* Vgl. ciao.

Tschecherl ['tʃɛçɐl], das; -s, -n [zu gaunerspr. schächer = Wirt, zu ↑schachern] (österr. ugs.): *kleines Café.*

Tscheka ['tʃɛka], die; - [russ. tscheka]: *(von 1917 bis 1922) politische Polizei in der Sowjetunion.*

Tscherkeßka [tʃɛr'kɛska], die; -s u. ...ken [russ. tscherkeska, nach dem kaukas. Stamm der Tscherkessen]: *(früher als Bestandteil der Nationaltracht vieler kaukasischer Völker) langer, enganliegender Männerrock mit Gürtel u. Patronentaschen.*

Tschernosem, Tschernosjom [tʃɛrno'zjɔm], das; -s [russ. tschernosjom]: svw. ↑Steppenschwarzerde.

Tscherwonez [tʃɛr'vo:nɛts], der; -, ...wonzen [...ntsn̩] 〈aber: 5 Tscherwonez〉 [russ. tscherwonez]: *frühere russische Währungseinheit.*

Tschibuk [tʃi'buk], der; -s, -s [türk. çubuk]: *irdene, lange türkische Tabakspfeife mit langem, deckellosem Kopf.*

Tschick [tʃɪk], der; -s, - [ital. cicca, eigtl. wohl = Kleinigkeit] (österr. ugs.): *Zigarette[nstummel].*

tschilpen ['tʃɪlpn̩]: ↑schilpen.

Tschinelle [tʃi'nɛlə], die; -, -n 〈meist Pl.〉 [ital. cinelle, wohl eigtl. = kleines Becken (veraltend u. noch südd., österr.): *Schlaginstrument aus zwei tellerförmigen Messingscheiben, Becken [für Militärmusik].*

tschingbum! [tʃɪn'bʊm], **tschingderassabum!** [...dərasa'bʊm], **tschingderassassa!** [...ˈdərasasa] 〈Interj.〉 lautm. für den Klang von Becken u. Trommel: 〈subst.:〉 der ...: *Defiliermarsch mit Tschingderassabum* (MM 12. 5. 75, 10).

tschintschen ['tʃɪntʃn̩] 〈sw. V.; hat〉 [aus engl. to change = tauschen] (landsch. veraltet): *Schwarzhandel treiben.*

Tschismen ['tʃɪsmən] 〈Pl.〉 [ung. csizma (Sg.)]: *niedrige, farbige ungarische Stiefel.*

Tschoch [tʃɔx], der; -s [zu ↑schachern] (österr. ugs.): *große Mühe;* **Tschocherl** ['tʃɔxɐl], das; -s, -n (österr. ugs.): *Tschecherl.*

tschüs [tʃy:s, südd. auch: tʃʏs; älter: atschüs, Nebenf. von niederd. adjüs < span. adiós < lat. ad deum, ↑ade (ugs.)): *auf Wiedersehen!:* t., alter Junge; [jmdm.] t. sagen.

Tschusch [tʃuːʃ], der; -en, -en [H. u., wahrsch. aus dem Slaw.] (österr. ugs. abwertend): *Ausländer (bes. als Angehöriger eines südosteuropäischen od. orientalischen Volkes).*

Tsetsefliege ['tsɛtsə-], die; -, -n [Bantu (afrik. Eingeborenenspr.) tsetse (lautm.)]: *im tropischen Afrika heimische Stechfliege, die durch ihren Stich Krankheiten, bes. die Schlafkrankheit, überträgt.*

T-Shirt ['ti:ʃɐt], das; -s, -s [engl.-amerik. t-shirt, wohl nach dem T-förmigen Schnitt]: *enganliegendes, pulloverartiges [kurzärmeliges] Oberteil aus Maschenware.*

Tsuga ['tsuːga], die; -, -s u. ...gen [jap.]: *Hemlocktanne.*

Tsunami ['tsuːnami], der; -, -s [jap. tsunami, eigtl. = Hochwasser]: *durch Seebeben ausgelöste Flutwelle im Pazifik.*

T-Träger ['te:-], der; -s, - (Bauw.): *T-förmiger Stahlträger.*

TU [te:ʔu:], die; -, -s: technische Universität.

tua res agitur ['tua res'agitʊr; lat.] (bildungsspr.): *um deine Angelegenheit handelt es sich.*

Tuba ['tu:ba], die; -, ...ben [lat. tuba, eigtl. = Röhre, Tube]. **1. a)** *großes Blechblasinstrument mit oval gewundenem Rohr, (beim Spielen) nach oben gerichtetem Schalltrichter u. seitlich hervorragendem Mundstück;* **b)** *altrömisches Blasinstrument als Vorläufer der Trompete.* **2.** (Anat.) *Tube* (2): **Tubargravidität** [tu'ba:ɐ̯-], die; -, -en [zu nlat. tubaris = die Tube (2) betreffend] (Med.): *Eileiter-, Tubenschwangerschaft.*

Tübbing ['tʏbɪŋ], der; -s, -s [aus dem Niederd., zu (m)niederd. tubbe = Röhre] (Bergbau): *Segment eines gußeisernen Rings zum Ausbau wasserdichter Schächte.*

Tube ['tu:bə], die; -, -n [engl. tube < frz. tube < lat. tubus = Röhre]: **1.** *aus biegsamem Metall od. elastischem Kunststoff gefertigter, kleiner, röhrenförmiger Behälter mit Schraubverschluß für pastenartige Stoffe, die zur Entnahme in gewünschter Menge herausgedrückt werden:* eine T. Zahnpasta, Hautcreme, Senf; eine T. aufschrauben, zusammendrücken, verschließen, zudrehen; Farbe aus der T. drücken; ** auf die T. drücken* (salopp; etw., bes. die Geschwindigkeit, beschleunigen): *der Autofahrer drückte auf die T. und schoß um die Ecke; in der zweiten Halbzeit drückte der Meister stärker auf die T.* **2.** (Anat.) **a)** *röhrenförmige Verbindung zwischen der Paukhöhle des Ohrs u. dem Rachen;* **b)** svw. ↑Eileiter; **tubeless** ['tju:blɪs] 〈Adj.; o. Steig.; nur präd.〉: *engl. Bez. für schlauchlos (auf Autoreifen).*

Tuben- (Tube 2; Med.): ~**durchblasung,** die (Med.); **1.** svw. ↑Pertubation. **2.** svw. ↑Luftdusche; ~**katarrh,** der: *Entzündung der Tube* (2 a); ~**schwangerschaft,** die: svw. ↑Tubargravidität; ~**sterilisation,** die: *Sterilisation durch Exzision od. Unterbindung der Tuben* (2 b).

Tuberkel [tu'bɛrkl], der; -s, -n, österr. auch: die; -, -n [lat. tuberculum = Höckerchen, Vkl. von: tuber, ↑Trüffel] (Med.): *knötchenförmige Geschwulst, bes. bei Tuberkulose;* 〈Zus.:〉 **Tuberkelbazillus,** der.

tuberkular [tubɛrku'la:ɐ̯] 〈Adj.; o. Steig.〉 (Med.): *mit der Bildung von Tuberkeln einhergehend, knotig;* **Tuberkulin** [...'li:n], das; -s (Med.): *aus Zerfallsprodukten der Tuberkelbazillen gewonnene Substanz zum Nachweis von Tuberkulose;* **tuberkulös** [...'lø:s], österr. auch: **tuberkulos** [...'lo:s] 〈Adj.; o. Steig.〉 [frz. tuberculeux] (Med.): **a)** *die Tuberkulose betreffend, damit zusammenhängend:* tuberkulöse Hirnhautentzündung; **b)** *an Tuberkulose leidend; schwindsüchtig;* **Tuberkulose** [...'lo:zə], die; -, -n: *meist chronisch verlaufende Infektionskrankheit mit Tuberkeln in den befallenen Organen* (z. B. Lunge, Knochen); Abk.: Tb, Tbc.

tuberkulose-, Tuberkulose-: ~**bekämpfung,** die 〈o. Pl.〉; ~**frei** 〈Adj.; o. Steig.; nicht adv.〉: *frei von Tuberkulose;* ~**fürsorge,** die: *staatliche Fürsorge für Tuberkulosekranke;* ~**hilfe,** die 〈o. Pl.〉; ~**krank** 〈Adj.; o. Steig.; nicht adv.〉: *an Tuberkulose erkrankt, leidend,* dazu: ~**kranke,** der u. die; ~**schutzimpfung,** die.

Tuberose [tubə'ro:zə], die; -, -n [älter: tuberōsus = voller Höcker, Knoten, eigtl. = die Knollenreiche, zu: tuber, ↑Trüffel]: *in wärmeren Ländern als Blume kultiviertes Zwie-*

belgewächs mit handförmigen Blättern u. stark duftenden, weißen Blüten an langem Stengel.

tubulär [tubu'lɛ:ɐ̯], **tubulös** [...'lø:s] ⟨Adj.; o. Steig.⟩ [zu lat. tubula, Vkl. von: tuba, ↑Tuba] (Anat., Med.): *röhren-, schlauchförmig;* **Tubus** ['tu:bus], der; -, ...ben u. -se [lat. tubus, ↑Tube]: **1.** (Optik) *Rohr an optischen Geräten, das die Linsen aufnimmt.* **2.** (Fachspr.) *Rohransatz an Glasgeräten.* **3.** (Med.) *Kanüle (2), die [für Narkosezwecke] in die Luftröhre eingeführt wird; Trachealtubus.*

Tuch [tu:x], das; -[e]s, Tücher [''ty:çɐ] u. -e [mhd., ahd. tuoch, H. u.]: **1.** ⟨Pl. Tücher; Vkl. ↑Tüchlein, Tüchelchen⟩ *[viereckiges, gesäumtes] Stück Stoff für bestimmte Zwecke:* ein wollenes, seidenes, gehäkeltes, buntes T.; flatternde, wehende Tücher; [sich] ein T. um den Kopf binden; ein T. umnehmen, um die Schultern legen, über die Schultern nehmen; ein T. im Halsausschnitt, unter dem Mantel tragen; etw. in ein T. wickeln, einschlagen; ein T. über den Patienten decken; zum Zeichen der Kapitulation hängten sie weiße Tücher aus den Fenstern; etw. mit einem T., mit Tüchern abdecken; der Matador reizt den Stier mit dem roten T.; * **ein rotes/das rote T. für jmdn. sein; wie ein rotes T. auf jmdn. wirken** (ugs.; *durch sein Vorhandensein, seine Art von vornherein jmds. Widerwillen u. Zorn hervorrufen;* nach dem beim Stierkampf verwendeten roten Tuch). **2.** ⟨Pl. -e⟩ **a)** *Streichgarn- od. Kammgarngewebe in Tuch- od. Köperbindung mit einer filzartigen Oberfläche:* feines, leichtes, festes, glattes T.; ein Stück, 3 m, ein Ballen T.; T. weben, rauhen, walken, scheren; er trug einen Anzug aus englischem T.; * **buntes T.** (veraltet; *Soldaten;* früher waren Kragen u. Aufschläge von anderer Farbe als der Uniformrock); **leichtes T.** (landsch. veraltend; *leichtsinniger Mensch*); **b)** (Seemannsspr.) kurz für ↑Segeltuch.

Tuch-: ~**anzug,** der: *Anzug aus Tuch* (2 a); ~**art,** die; ~**artig** ⟨Adj.; o. Steig.; nicht adv.⟩: *wie Tuch* (2 a); ~**bindung,** die (Textilind.): svw. ↑Leinwandbindung; ~**fabrik,** die: *Textilfabrik bes. für Tuche* (2 a), Wollstoffe, dazu: ~**fabrikant,** der; ~**fühlung,** die ⟨o. Pl.⟩ [urspr. Soldatenspr.] (scherzh.): *enger Abstand zum Nebenmann, so daß man sich leicht berührt:* T. mit jmdm. haben; T. zu jmdm. halten; auf T. mit jmdm.] sein, sitzen; Ü keine T. (keine Kontakte, Beziehungen) mehr haben; wir verlieren nicht die T., bleiben auf T. (bleiben in Verbindung); wir kamen schnell auf T. (kamen uns schnell näher); ~**handel,** der; ~**händler,** der; ~**macher,** der (früher): *Handwerker, der Tuche* (2 a) *o. ä. herstellt* (Berufsbez.); vgl. Textilmaschinenführer, -mechaniker; ~**mantel,** der; ~**mütze,** die; ~**seite,** die: *rechte Seite, Oberseite eines Tuchs* (2 a), Wollstoffs.

Tüchelchen ['ty:çlçən], das; -s, -: ↑Tuch (1); **tuchen** ['tu:xn] ⟨Adj.; o. Steig.; nur attr.⟩: *aus Tuch* (2 a) *[bestehend].*

Tuchent ['tuxnt], die; -, -en [H. u., viell. aus dem Slaw., vgl. tschech. duchna] (österr.): *Federbett.*

Tüchlein ['ty:çlaɪn], das; -s, -: ↑Tuch (1).

tüchtig ['tʏçtɪç] ⟨Adj.⟩ [mhd. tühtic, zu mhd., ahd. tuht = Tüchtigkeit, zu ↑taugen]: **1.** *seine Aufgabe mit Können u. Fleiß erfüllend:* ein -er [Mit]arbeiter; eine -e Frau, Kraft; er ist sehr t. [in seinem Fach]; Sie geht ihrem Mann überhaupt t. zur Hand (Sieburg, Robespierre 190); ⟨subst.:⟩ freie Bahn dem Tüchtigen. **2.** *als Leistung von guter Qualität; im Hinblick auf etw. sehr brauchbar:* das ist eine -e Arbeit, Leistung; (iron.:) t., t.!; ⟨subst.:⟩ der Junge sollte etwas Tüchtiges lernen. **3. a)** ⟨nur attr.⟩ *hinreichend in Menge, Ausmaß, Intensität; ganz beträchtlich:* ein -es Stück Arbeit; eine -e Tracht Prügel, Portion, Optimismus; ein -er Schrecken fuhr ihm in die Glieder; er nahm einen -en Schluck; er ist ein -er Esser (*mäkelt nicht herum, langt zu*); daß es eines -en Ruckes mit der Hand bedürfte (Remarque, Obelisk 98); **b)** ⟨intensivierend bei Verben u. Adj.⟩ *so sehr, so viel, daß es hinreicht:* es ist t. kalt; t. essen, heizen, zu tun haben; über Nacht hat es. geschneit; er wurde t. ausgelacht; **-tüchtig** [-tʏçtɪç] ⟨Suffixoid⟩: *in bezug auf das im ersten Bestandteil Genannte [wieder] leistungsfähig, einsatzbereit:* ein funktionstüchtiger Motor; ein seetüchtiges Schiff; **Tüchtigkeit,** die; - [mhd. tühtecheit]: **1.** *das Tüchtigsein* (1): sportliche T.; seine T. im Beruf. **2.** *gute Tauglichkeit in bestimmter Hinsicht:* körperliche T.

Tucke ['tukə], die; -, -n [wohl zu veraltet Tuck (mhd. tuc, ↑Tücke) = bösartiger Charakter] **1.** (ugs. abwertend) [*erwachsene, ältere] weibliche Person, die man nicht leiden kann, die einem lästig ist:* hau ab, du blöde, alte T.! **2.** (salopp abwertend) svw. ↑Schwuchtel; **Tücke** ['tʏkə], die;

-, -n [mhd. tücke, tucke, eigtl. = Handlungsweise, Tun, entweder Pl. od. feminine Bildung von mhd. tuc = Schlag, Stoß; (arglistige) Handlung(sweise)]: **1.** ⟨o. Pl.⟩ *hinterhältigheimtückische Boshaftigkeit:* jmds. T. fürchten; er ist/steckt voller T.; Ü er fürchtete die T. des Schicksals; * **die T. des Objekts** (*ärgerliche Schwierigkeit, die sich unvermutet beim Gebrauch des betreffenden Gegenstandes zeigt;* erstmals im Roman „Auch einer" von F. Th. Vischer [1807–1887]). **2.** ⟨meist Pl.⟩ *heimtückische Handlung:* es gibt keine T., zu der sie nicht fähig wäre; er ist nach -n seines Rivalen nicht gewachsen; Ü er war allen -n des Meeres ausgesetzt. **3.** ⟨meist Pl.⟩ *nicht ohne weiteres erkennbare, verborgene Eigenschaft (einer Sache), die einen in ärgerliche, gefährliche Situationen bringen kann:* der Motor hat [seine] -n.

tuckern ['tukɐn] ⟨sw. V.⟩ [lautm.]: **1.** *gleichmäßig aufeinanderfolgende klopfende, stumpf-harte Laute von sich geben* ⟨hat⟩: der Motor, der Kutter tuckert; ein tuckerndes Geräusch. **2.** *sich mit tuckerndem Geräusch (irgendwohin) fortbewegen* ⟨ist⟩: ein Lastkahn tuckerte gemächlich stromauf.

tuckig ['tukɪç] ⟨Adj.⟩ [zu ↑Tucke (2)] (salopp abwertend): svw. ↑tuntig.

tückisch ['tʏkɪʃ] ⟨Adj.⟩ [spätmhd. tückisch, zu mhd. tuc, ↑Tücke]: **a)** *durch Tücke (1) gekennzeichnet, voller Tücke steckend, von Tücke zeugend:* ein -er Mensch, Plan, Blick; die Schweinsäuglein hinter dem Kneifer blinzeln t. (Zwerenz, Kopf 25); **b)** ⟨nicht adv.⟩ *nicht gleich erkennbare, verborgene Gefahren in sich bergend; eine -e Krankheit; ein -es Klima; die Kurve ist bei solchem Wetter besonders t.; eine unbestimmte Gefahr andeutend, signalisierend:* t. schillert das Wasser im Mondlicht (Simmel, Stoff 59); **tücksch** [tʏkʃ] ⟨Adj.; -er, -[e]ste⟩ (landsch. Nebenf. von ↑tückisch) (nordd., ostmitteld.): *verärgert, grollend, beleidigt-böse:* t. [auf jmdn.] sein; **tückschen** ['tʏkʃn] ⟨sw. V.; hat⟩ [zu ↑tücksch] (nordd., ostmitteld.): **a)** *heimlich grollen* (1): hör auf zu t.!; **b)** *jmdm. böse sein:* mit jmdm. t.

tucktuck! [tuk'tuk] ⟨Interj.⟩ [lautm.]: Lockruf für Hühner.

tüdelig ['ty:dəlɪç] ⟨Adj.; nicht adv.⟩ [zu landsch. tüdeln = verwirren, ↑Tüder] (nordd.): (*infolge höheren Alters) leicht einfältig u. unbeholfen:* 80 Jahre und kein bißchen t. (Hörzu 14, 1979, 61); **Tüder** ['ty:dɐ], der; -s, - [mniederd. tud(d)er] (nordd.): *Seil zum Anbinden eines weidenden Tiers;* **tüdern** ['ty:dɐn] ⟨sw. V.; hat⟩ [1: zu ↑Tüder; 2: viell. sekundär vermischt mit (1)] (nordd[ost]d.): **1. a)** *(ein Tier auf der Weide) anbinden, anpflocken:* eine Ziege t., **b)** *[unordentlich, nachlässig] binden* (3). **2.** *in Unordnung bringen.*

Tudorbogen ['tju:dɔ-, auch: 'tu:dɔr-, 'tu:do:ɐ̯], der; -s, -, südd., österr. auch: Tudorbögen [nach dem engl. Königshaus der Tudors] (Archit.): *für den Tudorstil charakteristischer flacher Spitzbogen;* **Tudorstil,** der; -[e]s (Archit.): *spätgotischer Baustil in England.*

Tuerei [tu:ə'raɪ], die; -, -en [zu ↑tun] (ugs. abwertend): **a)** ⟨o. Pl.⟩ *das Sichzieren;* **b)** *Ziererei.*

¹Tuff [tuf], der; -s, (Arten:) -e [ital. tufo < lat. tōfus] (Geol.): **1.** *lockeres, poröses, aus verfestigtem vulkanischem Material bestehendes Gestein.* **2.** Sinter.

²Tuff [-], der; -s, -s [frz. touffe, aus dem Germ.] (landsch.): *Strauß, Büschel (von Blumen o. ä.).*

Tuffstein, der; -[e]s, -e [spätmhd. tu(f)tstein, spätahd. tufstein. **1.** svw. ↑¹Tuff. **2.** *Baustein aus* ¹Tuff (1).

Tüftelarbeit ['tʏftl-], die; -, -en (ugs.): *tüftelige Arbeit;* **Tüftelei** [tʏftə'laɪ], die; -, -en (ugs.): **1.** ⟨o. Pl.⟩ *das Tüfteln.* **2.** *Tüftelarbeit;* **Tüfteler:** ↑Tüftler; **tüftelig, tüftlig** ['tʏft(ə)lɪç] ⟨Adj.; nicht adv.⟩ (ugs.): **1.** *viel Tüftelei, langes Tüfteln erfordernd, mit viel Tüftelei verbunden:* eine -e Arbeit. **2.** (oft abwertend) *einen [übermäßig] ausgeprägten Hang zum Tüfteln habend, zu übertriebener Sorgfalt, Genauigkeit neigend:* ein -er Mensch; **tüfteln** ['tʏftln] ⟨sw. V.; hat⟩ [H. u.] (ugs.): *sich mit viel Geduld u. Ausdauer mit etw. Schwierigem, Kniffligem in seinen Einzelheiten beschäftigen:* er tüftelte so lange an der Maschine, bis ...; im Verteidigungsministerium tüftelten die Organisatoren aufs neue am alten Entwurf (Spiegel 24, 1966, 26).

Tufting ['taftɪŋ-], engl. tufting = das Anordnen in Büscheln, zu: to tuft = in Büscheln anordnen]: ~**schlingenware,** die ⟨o. Pl.⟩: vgl. t~teppich; ~**teppich,** der: *im Tuftingverfahren hergestellter Teppich;* ~**verfahren,** das: *Verfahren zur Herstellung von Teppichen u. Auslegeware, bei dem der Flor erzeugt wird, indem kleine Schlingen in ein Grundge-*

webe eingenäht u. dann aufgeschnitten werden; ~**ware,** die ⟨o. Pl.⟩: vgl. ~teppich.

Tüftler, Tüfteler ['tʏft(ə)lɐ], der; -s, - (ugs.): *jmd., der gern tüftelt;* **tüftlig:** ↑tüftelig.

Tugend ['tu:gn̩t], die; -, -en [mhd. tugent, ahd. tugund, eigtl. = Tauglichkeit, Kraft]: **1.** ⟨o. Pl.⟩ *Tugendhaftigkeit:* T. üben; den Pfad der T. wandeln; niemand zweifelt an seiner T.; er ist ein Ausbund an/von T.; er führt ein Leben in T. **2.** *sittlich wertvolle Eigenschaft (eines Menschen):* die T. der Bescheidenheit, der Gerechtigkeit, der Aufrichtigkeit; eine christliche, sozialistische, seemännische, hausfrauliche, weibliche T.; Unterwürfigkeit gilt mancherorts als T.; jeder Mensch hat seine -en und seine Fehler. **3.** ⟨o. Pl.⟩ (veraltet) **a)** *Keuschheit;* **b)** *Jungfräulichkeit* (1).

tugend-, Tugend-: ~**bold,** der: ↑Tugendbold; ~**held,** der: **a)** (ugs., oft iron.) *jmd., der sich durch besondere Tugendhaftigkeit, durch sittliche Vollkommenheit auszeichnet;* **b)** (abwertend) vgl. ~bold; ~**lehre,** die (Philos. veraltet): svw. ↑Ethik; ~**los** ⟨Adj.; o. Steig.⟩ (veraltend): *sittenlos, zuchtlos, ohne Tugend* (1); ~**reich** ⟨Adj.; nicht adv.⟩ (veraltend): *tugendhaft;* ~**richter,** der (oft abwertend): vgl. ↑Sittenrichter; ~**system,** das (Philos.): *ethisches System von Tugenden* (2); ~**übung,** die ⟨o. Pl.⟩ (bildungsspr.): *bewußtes tugendhaftes Handeln, Leben;* ~**wächter,** der (oft abwertend): vgl. Sittenwächter.

Tugendbold [-bɔlt], der; -[e]s, -e [zum 2. Bestandteil vgl. Witzbold] (iron.): *jmd., der sich bes. tugendhaft gibt od. als bes. tugendhaft angesehen werden will;* **tugendhaft** ⟨Adj.; -er, -este⟩ [mhd. tugenthaft] (veraltend): *den geltenden sittlichen Normen gemäß lebend, sich verhaltend; moralisch untadelig, vorbildlich;* ⟨Abl.:⟩ **Tugendhaftigkeit,** die; - (veraltend); **tugendlich** ⟨Adj.⟩ [mhd. tugentlich] (veraltet): svw. ↑tugendhaft; **tugendsam** [...za:m] ⟨Adj.⟩ [mhd. tugentsam] (veraltet): svw. ↑tugendhaft.

Tukan ['tu:kan, auch: tu'ka:n], der; -s, -e [span. tucan < Tupi u. Guarani (Indianerspr. des [süd]östl. Südamerika) tuka(no)]: *in Süd- u. Mittelamerika lebender, größerer, meist prächtig bunter, in Baumhöhlen nistender Vogel mit sehr großem, leuchtend farbigem Schnabel; Pfefferfresser.*

Tulaarbeit ['tu:la-], die; -, -en [nach der Stadt Tula (UdSSR)] (Kunsthandwerk): *kleinere ornamentierte Silberarbeit mit Niello* (1); **Tulasilber,** das; -s: vgl. Tulaarbeit.

Tularämie [tularɛ'mi:], die; - [zum Namen der County Tulare (Kalifornien, USA), wo die Krankheit erstmals beobachtet wurde, u. zu griech. haĩma = Blut] (Med.): *Hasenpest.*

Tulipan [tu'lipan], der; -[e]s, -e, **Tulipane** [tuli'pa:nə], die; -, -n (veraltet): svw. ↑Tulpe.

Tüll [tʏl], der; -s, (Arten:) -e [frz. tulle, nach der frz. Stadt Tulle]: *bes. für Gardinen verwendetes, lockeres, netzartiges Gewebe (aus Baumwolle, Seide, Chemiefasern); Florentiner T. (feiner, mit Rankenmustern bestickter Tüll).*

tüll-, Tüll-: ~**ärmel,** der; ~**artig** ⟨Adj.; nicht adv.⟩: *ein -es Gewebe;* ~**bluse,** die; ~**decke,** die; ~**gardine,** die; ~**schleier,** der; ~**vorhang,** der.

Tülle ['tʏlə], die; -, -n [mhd. tülle, ahd. tulli = röhrenförmige Verlängerung der Pfeil- od. Speerspitze] (landsch.): **1.** *Schnabel* (3): die T. einer Kaffeekanne. **2.** *röhrenartiger Teil eines Werkzeugs o. ä., in den etw., z. B. ein Stiel, hineingesteckt wird.*

tulli ['tʊli] ⟨Adj.; meist präd.⟩ [H. u.] (österr. ugs.): *dufte.*

Tulpe ['tʊlpə], die; -, -n [älter: Tulipan, tuliban, wohl < ital. tulipano, aus dem Türk.]: **1.** *im Frühling in verschiedenen Farben blühende Blume mit meist aufrecht auf einem hohen Stengel sitzender, großer, glockiger bis trichterförmiger Blüte.* **2.** *[Bier]glas mit einem Stiel, das in der Form einer Tulpenblüte ähnelt.* **3.** (ugs. veraltend) *sonderbarer Mensch:* er ist eine seltsame T.

Tulpen-: ~**baum,** der: *zu den Magnoliengewächsen gehörender Baum mit tulpenähnlichen, einzelnstehenden Blüten, der oft in Parkanlagen u. Gärten angepflanzt wird;* ~**beet,** das; ~**blüte,** die: **1.** *Blüte einer Tulpe* (1). **2.** *das Blühen der Tulpen* (1): wir fahren zur T. *(zur Zeit der Tulpenblüte)* nach Holland; ~**feld,** das; ~**glas,** das: svw. ↑Tulpe (2); ~**zucht,** die; ~**züchter,** die; ~**zwiebel,** die: *Zwiebel* (1 a) *einer Tulpe.*

tumb [tʊmp] ⟨Adj.; -er, -este⟩ [mhd. tump, ↑dumm] (leicht spött.): *arglos-unbekümmert, einfältig-naiv:* er ist ein -er Tor; Welch -er, sittenreiner Parsifal! (Fallada, Herr 10).

¹**Tumba** ['tʊmba], die; -, Tumben [1: spätlat. tumba < griech. týmba]: **1.** *sarkophagähnliches Grabmal, dessen*

Deckplatte meist mit einem in Stein gehauenen Bildnis des Beigesetzten geschmückt ist. **2.** (kath. Kirche) *Attrappe eines auf einer Totenbahre stehenden Sarges, die zur Totenmesse in der Kirche aufgestellt wird.*

²**Tumba** [-], die; -, -s [span. tumba, zu: retumbar = ertönen]: svw. ↑Conga (2).

Tumben: Pl. von ↑¹Tumba.

Tumbheit, die; - [mhd. tumbheit] (leicht spött.): *das Tumbsein.*

Tummel ['tʊml], der; -s, - [zu ↑tummeln (4)] (landsch.): *Rausch* (1); **tummeln** ['tʊmln] ⟨sw. V.⟩ [mhd., ahd. tumelen, Nebenf. von ↑taumeln]: **1.** ⟨t. + sich⟩ *sich irgendwo lebhaft[-fröhlich], ausgelassen hin u. her bewegen* ⟨hat⟩: die Kinder tummeln sich im Garten, im Wasser; Pfützen, über denen sich brummende Fliegen tummelten (Böll, Adam 10); Ü Sibylle ... tummelte sich in Pontresina (Frisch, Stiller 349); In meinem Kopf tummelten sich die Gedanken (Th. Mann, Krull 283). **2.** ⟨t. + sich⟩ (landsch.) svw. ↑beeilen (1) ⟨hat⟩: jetzt müssen wir uns aber t.!; tummel dich ein bißchen! **3.** (veraltet) *(ein Pferd) im Kreis laufen lassen, um es zu bewegen* ⟨hat⟩: die Pferde müssen täglich getummelt werden. **4.** (landsch., sonst selten) *sich in taumeliger Bewegung irgendwohin bewegen* ⟨ist⟩: zwei Schmetterlinge tummeln über die Wiese; **Tummelplatz,** der; -es, -plätze [urspr. = Reitbahn, Kampfplatz]: *Ort, an dem sich Menschen einer bestimmten Kategorie sich besonders gern aufhalten, an dem sie sich wohl fühlen, sich frei entfalten, sich ihren Bedürfnissen entsprechend verhalten können:* ein makdhtiger Rasen, T. der Kinder (Werfel, Himmel 14); Schwabing, ein T. exzentrischer Originale; Ü daß evangelische Studentengemeinden zu Tummelplätzen der Linksradikalen werden (Welt 8. 9. 76, 1); **Tummler** ['tʊmlɐ], der; -s, - [eigtl. = „Taumler"]: **1.** *(vom 16. bis 18. Jahrhundert beliebtes) becherartiges Trinkgefäß mit abgerundetem Boden, das sich (nach dem Prinzip des Stehaufmännchens) aus jeder Schräglage heraus von selbst in die senkrechte Lage bewegt.* **2.** *(auf Jahrmärkten o. ä. betriebenes) karusselartiges Gerät, das sich im Kreis dreht u. gleichzeitig eine Aufundabbewegung beschreibt u. in dem man mit dem Rücken nach außen u. gegen ein sicherndes Gitter gelehnt sitzt:* Oktoberfest in München. Rund geht's bei Fahren im T. (MM 26. 9. 80, 38); **Tümmler** ['tʏmlɐ], der; -s, - [1: nach dem lebhaften Bewegungen; 2: eigtl. = Taube mit taumelndem Flug]: **1.** *den Delphinen sehr ähnliches, meist gesellig lebendes Meeressäugetier.* **2.** *in vielen Rassen vorkommende Haustaube, die bes. kunstvolle, taumelige Flugbewegungen, Luftspiele o. ä. mit Geschick ausführen kann.*

Tumor ['tu:mɔr, auch: 'tu:mo:ɐ, ugs.: tu'mo:ɐ], der; -s, -en [tu'mo:rən], (bei Betonung auf der 2. Silbe auch:) -e [tu'mo:rə; lat. tumor = Schwellung, zu: tumēre = geschwollen sein] (Med.): **1.** svw. ↑Geschwulst. **2.** *krankhafte Anschwellung eines Organs od. eines Teils eines Organs.*

Tumor- [ugs. auch: -'-]: ~**gewebe,** das; ~**zelle,** die; ~**operation,** die; ~**therapie,** die; ~**wachstum,** das; ~**zelle,** die: *zu einem Tumor gehörende Körperzelle.*

Tümpel ['tʏmpl], der; -s, - [aus dem Md., älter nhd. Tümpfel, mhd. tümpfel, ahd. tumphilo = Lache]: *Ansammlung von Wasser in einer kleineren Senke, Vertiefung im Boden: ein kleiner, schilfumstandener T.*

Tumuli: Pl. von ↑Tumulus; **Tumult** [tu'mʊlt], der; -[e]s, -e [lat. tumultus, verw. mit ↑Tumor]: *verwirrendes, lärmendes Durcheinander aufgeregter Menschen:* ein riesiger, heftiger, unglaublicher T. erhob sich, entstand; der T. hat sich etwas gelegt; diese Worte gingen im allgemeinen T. unter; bei der Demonstration kam es zu schweren -en; **Tumultuant** [...'tu̯ant], der; -en, -en [zu lat. tumultuāre = lärmen] (bildungsspr.): *Unruhestifter, Ruhestörer, Aufrührer;* **tumultuarisch** [...'tu̯a:rɪʃ] ⟨Adj.⟩ [lat. tumultuārius] (bildungsspr.): *mit Lärm, Erregung, Tumult verbunden, einhergehend:* -e Szenen im Parlament; **tumultuos** [...'tu̯o:s], **tumultuös** [...'tu̯ø:s] ⟨Adj.; -er, -este⟩ [frz. tumultueux < lat. tumultuōsus] (bildungsspr.): svw. ↑tumultuarisch: tumultuöse Ereignisse; **tumultuoso** [...'tu̯o:zo] ⟨Adv.⟩ [ital. tumultuoso < lat. tumultuōsus] (Musik): *stürmisch, heftig, lärmend;* **Tumulus** ['tu:mulʊs], der; -, ...li [lat. tumulus (= Grab)hügel, zu: tumēre, verw. mit ↑Tumor] (Archäolog.): *[vorgeschichtliches] Hügelgrab.*

tun [tu:n] ⟨unr. V.; hat⟩ [mhd., ahd. tuon]: **I. 1. a)** *eine Handlung ausführen, sich mit etw. beschäftigen:* etw. Gutes, ungern, freiwillig, selbst, allein, auf eigene Verantwortung, von sich aus, unaufgefordert t.; so etw. tut er nicht, niemals;

er hat viel Gutes getan; er hat genau das Richtige, Falsche getan; er tat, was/wie ihm befohlen war; wenn du nichts [Besseres] zu t. hast, komm doch mit ins Kino!; ich habe anderes, Besseres, Wichtigeres zu t. als hier herumzusitzen; er tut nichts als meckern (ugs.; *meckert ständig*); ich möchte einmal gar nichts t. *(faulenzen)*; was willst du nach dem Examen t.? *(was sind deine Pläne?)*; ich weiß nicht, was ich t. soll *(wie ich mich verhalten soll; womit ich mich beschäftigen soll)*; so etwas tut man nicht *(gehört sich nicht)*; so tu doch etwas! *(greife ein!, handele!)*; er hat sein möglichstes, Bestes getan *(sich nach Kräften bemüht)*; man sollte das eine t. und das andere nicht lassen *(beides tun)*; du kannst t. und lassen, was du willst *(niemand macht dir Vorschriften)*; tu, was du willst! *(es ist mir gleichgültig, wie du handelst, dich verhältst)*; er hat getan, was er konnte *(sich nach Kräften bemüht)*; er hat alles [Erdenkliche] getan *(alle seine Möglichkeiten ausgeschöpft)*, um das zu verhindern; was tust du hier? *(was willst du hier, warum bist du hier?)*; was kann ich für dich t.? *(wie kann ich dir behilflich sein, was möchtest du?)*; kann ich etwas für dich tun *(dir helfen)?*; tu mal etwas für deine Gesundheit, deine Haut, für dich *(etw., was deiner Gesundheit, deiner Haut, dir guttut)*; die Regierung sollte mehr für die Rentner t. *(stärker in ihrem Interesse handeln)*; dagegen muß man etwas, kann man nichts t. *(dagegen muß man, kann man nicht angehen)*; was wirst du mit dem Geld t.? *(wie wirst du es verwenden?)*; du kannst damit t., was du willst *(darüber frei verfügen)*; was tust du *(hast du vor)* mit dem Messer?; dafür, daß das auch in Zukunft so bleibt, müssen wir schon etwas t. *(uns einsetzen)*; es hat sich so ergeben, ohne daß ich etwas dazu getan hätte *(ohne mein Dazutun)*; er hatte nichts Eiligeres zu t. als es weiterzuerzählen *(erzählte es sofort weiter)*; ⟨auch o. Akk.-Obj.:⟩ tu langsam! (landsch.; *nicht so schnell!)*; R was t.? *(was soll man in dieser Situation tun?)*; man tut, was man kann *(man bemüht sich nach Kräften)*; ich will sehen, was sich t. läßt *(ich werde mein möglichstes tun)*; was tut man nicht alles! *(um dem anderen einen Gefallen zu tun, obgleich es einem nicht leichtfällt)*; Ü was tut denn die tote Fliege in meiner Suppe? *(wie kommt sie hinein?)*; *gut, recht, unrecht o. ä. [daran] t. [etwas zu tun] *(sich [indem man etw. Bestimmtes tut] gut, richtig, falsch o. ä. verhalten)*: du tätest gut daran, zum Arzt zu gehen; b) *(etw. Bestimmtes) verrichten, erledigen, vollbringen:* er tut seine Arbeit, Pflicht; Dienst t.; ich habe noch etwas Wichtiges zu t.; es bleibt nur noch eines zu t.; wer hat das getan? *(wer ist der Schuldige?)*; was hat er denn getan *(sich zuschulden kommen lassen)?*; der Tischler hat viel zu t. *(viele Aufträge)*; der faule Kerl tut nichts, keinen Handschlag (ugs.; *arbeitet nicht*); ich muß noch etwas [für die Schule] t. *(arbeiten)*; nach getaner Arbeit; ⟨auch o. Akk.-Obj.:⟩ ich habe zu t. *(muß arbeiten)*; ich hatte dort [geschäftlich] zu t. *(war dort, um etwas [Geschäftliches] zu erledigen)*; Mutter hat noch in der Küche zu t. *(ist dort noch beschäftigt)*; R tu's doch! *(mach deine Drohung doch wahr!)*; du tust es ja doch nicht *(ich glaube dir nicht, daß du es wirklich tust)*; *mit etw. ist es [nicht] getan *(etw. genügt [nicht])*: mit ein paar netten Worten ist es nicht getan; es nicht unter etw. t. (ugs.; ↑machen 1 c); es t. (ugs. verhüll.; ↑koitieren); c) nimmt die Aussage eines vorher im Kontext gebrauchten Verbs auf: ich riet ihm zu verschwinden, was er auch schleunigst tat; ⟨unpers.:⟩ es sollte am nächsten Tag regnen, und das tat es dann auch; d) als Funktionsverb, bes. in Verbindung mit Verbalsubstantiven; *ausführen, machen:* einen Sprung, einen Schritt, einen Blick aus dem Fenster t.; eine Äußerung, einer Sache Erwähnung t.; eine gute Tat t.; einen guten Fang tun ⟨unpers.:⟩ plötzlich tat es einen furchtbaren Knall; e) *hervor-, zustande bringen, bewirken:* ein Wunder t.; (verblaßt:) seine Wirkung t. *(wirken)*; R was tut's? (ugs.; *na und?; was soll's?)*; was tut das schon? (ugs.; *was macht das schon?)*; das tut nichts *(das ist unerheblich, spielt keine Rolle)*; f) *zuteil werden lassen; zufügen, antun; (in einer bestimmten Weise an jmdm.) handeln:* jmdm. [etw.] Gutes t.; jmdm. einen Gefallen t.; da an der Stirn hast du dir was getan *(dich verletzt)*; warum hast du mir das getan *(angetan)?*; er tut dir nichts *(fügt dir kein Leid zu)*; ⟨auch o. Dat.-Obj.:⟩ der Hund tut nichts *(beißt nicht)*. 2. *es t. (ugs.; 1. *den Zweck erfüllen,*

genügen, ausreichen: das billigere Papier tut es auch; Sahne wäre besser, aber Milch tut es auch; die Schuhe tun es noch einen Winter; Worte allein tun es nicht. 2. *funktionieren, gehen:* das Auto tut's noch [einigermaßen], tut's nicht mehr so recht). 3. (landsch.) *funktionieren, gehen:* das Radio tut nicht [richtig]. 4. *irgendwohin bringen, befördern, setzen, stellen, legen:* tu es in den Schrank, an seinen Platz, in den Müll; Salz an, in die Suppe t.; das Geld tue ich auf die Bank; den Kleinen tun wir zur Oma (ugs.; *geben wir in ihre Obhut*); sie wollen den Jungen aufs Gymnasium, in den Kindergarten t. (ugs.; *schicken*); sie tat (geh., veraltet; *legte*) sich zu ihm. 5. *durch sein Verhalten einen bestimmten Anschein erwecken; sich geben, sich stellen:* überrascht, freundlich, vornehm, geheimnisvoll t.; er tat dümmer, als er war; er tut [so], als ob er nichts wüßte/als wüßte er nichts/als wenn er nichts wüßte/wie wenn er nichts wüßte; er tut, als sei nichts gewesen; ⟨elliptisch:⟩ er tut nur so *(er gibt das nur vor, verstellt sich nur)*; tu doch nicht so! *(verstell dich doch nicht so!)*. 6. ⟨t. + sich⟩ *sich ereignen, vorgehen, geschehen, im Gange sein, sich verändern:* in der Politik, im Lande tut sich etwas, einiges, nichts; es tut sich immer noch nichts. 7. *es mit jmdm., etw. zu t. haben *(jmdn., etw. von bestimmter Art vor sich haben)*: wir haben es hier mit einem gefährlichen Verbrecher, Virus zu tun; Sie scheinen nicht zu wissen, mit wem Sie es zu t. haben *(wer ich bin)*; [es] mit etw. zu t. haben (ugs.; *unter etw. leiden, mit etw. Schwierigkeiten haben)*: er hat mit einer Grippe zu t.; er hat es mit dem Herzen zu t.; [es] mit jmdm., etw. zu t. bekommen/(ugs.:) kriegen *(von jmdm. zur Rechenschaft gezogen, bestraft werden o. ä.)*: sonst kriegst du es mit mir zu t.!; mit sich [selbst] zu t. haben *(persönliche Probleme haben, die einen beschäftigen)*; [etw.] mit etw., jmdm. zu t. haben *(mit etw., jmdn. umgehen, in Berührung kommen, sich mit etw., jmdm. befassen, auseinandersetzen müssen)*: in seinem Beruf hat er viel mit Büchern zu t.; er hat noch nie [etwas] mit der Polizei zu t. gehabt; etw. mit etw. zu t. haben (1. *für etw. zuständig, verantwortlich sein, mit etw. befaßt sein:* mit den Binden der Bücher haben wir nichts zu t. 2. *als [Mit]schuldiger für etw. [mit]verantwortlich sein:* er hat mit dem Mord nichts zu t. 3. *mit etw. in [ursächlichem] Zusammenhang stehen:* das hat vielleicht mit dem Wetter zu t. 4. ugs.; *etw. Bestimmtes darstellen, sein; als etw. Bestimmtes bezeichnet werden können:* mit Kunst hat das wohl kaum etwas zu t.); mit jmdm., etw. nichts zu t. haben wollen *(jmdn., etw. meiden, sich aus etw. heraushalten)*; es ist um jmdn., etw. getan (geh.; ↑geschehen 2); jmdm. ist [es] um jmdn., etw. getan t. (geh.; *jmdm. geht es um jmdn., etw.*): es ist ihm um deine Gesundheit zu t. II. ⟨Hilfsverb⟩ 1. ⟨mit vorangestelltem, ugs. auch nachgestelltem Infinitiv⟩ dient zur Betonung des Vollverbs: (ugs.:) ich tue nicht wegkriegen; und tun tut keiner was. 2. ⟨mit Infinitiv⟩ (landsch.) dient zur Umschreibung des Konjunktivs: das täte *(würde)* mich schon interessieren; Wenn bloß ein bißchen Luft gehen täte *(würde;* Fallada, Herr 95); ⟨subst. zu I 1 a:⟩ Tun, das; -s: ein sinnvolles T.; ... daß die Älteren unser natürliches T. verabscheuten (Nossack, Begegnung 327); *jmds. T. und Treiben (geh.; *[das] was jmd. tut, treibt)*: nach jmds. T. und Treiben fragen; jmds. T. und Lassen (geh.; *jmds. Handlungsweise*).

Tünche ['tʏnçə], die; -, (Arten:) -n [zu ↑tünchen]: 1. *weiße od. getönte Kalkfarbe, Kalkmilch od. Leimfarbe zum Streichen von Wänden.* 2. ⟨o. Pl.⟩ (oft abwertend) *etw., was das wahre Wesen, etw., jmdn.) verdeckt, verdecken soll:* seine Höflichkeit ist nur T.; **tünchen** ['tʏnçn] ⟨sw. V.; hat⟩ [mhd. tünchen, ahd. tunihhôn, eigtl. = be-, verkleiden, zu: tunihha < lat. tunica, ↑Tunika]: *mit Tünche anstreichen:* ein Wand t.; ⟨Abl.:⟩ **Tüncher**, der; -s, -: (veraltend, noch landsch.) *Maler* (2).

Tundra ['tʊndra], die; -, ...ren [russ. tundra]: *baumlose Steppe nördlich der polaren Waldgrenze, Kältesteppe.*

Tunell [tu'nɛl], das; -s, -e (südd., österr., schweiz.): *Tunnel.*

tunen ['tjuːnən] ⟨sw. V.; hat⟩ [engl. to tune] (Kfz.-T.): svw. ↑frisieren (2 b): ein getunter Motor, Wagen; **Tuner** ['tjuːnɐ], der; -s, - [engl. tuner, zu: to tune, ↑tunen]: 1. (Elektronik) *Gerät (meist als Teil einer Stereoanlage) zum Empfang von Hörfunksendungen.* 2. (Elektronik) *Teil eines Rundfunkod. Fernsehempfängers, mit dessen Hilfe das Gerät auf eine bestimmte Frequenz, einen bestimmten Kanal eingestellt wird.* 3. (Kfz.-T. Jargon) *Spezialist für Tuning.*

Tungbaum ['tʊŋ-], der; -[e]s, ...bäume [chin. t'ung]: *in China heimischer Lackbaum, aus dessen Samen Holzöl gewonnen wird;* **Tungöl,** das; -[e]s, (Sorten:) -e: svw. ↑Holzöl.
Tunichtgut ['tu:nɪçtgu:t], der; - u. -[e]s, -e [eigtl. = (ich) tu nicht gut]: *jmd., der Unfug treibt, Schlimmes anrichtet.*
Tunika ['tu:nika], die; -, ...ken [lat. tunica, aus dem Semit.]: *(im antiken Rom von Männern u. Frauen getragenes) [ärmelloses] [Unter]gewand;* **Tunikate** [tuni'ka:tə], die; -, -n ⟨meist Pl.⟩ [zu lat. tunicātus = mit einer Tunika bekleidet] (Zool.): svw. ↑Manteltier.
Tuning ['tju:nɪŋ], das; -s [engl. tuning] (Kfz.-T.): *das Tunen.*
Tunke ['tʊŋkə], die; -, -n [zu ↑tunken] (landsch.): *Soße:* Heringsfilets in pikanter T.; ***in der T. sitzen*** (ugs. seltener; ↑Tinte 1); **tunken** ['tʊŋkn] ⟨sw. V.; hat⟩ [mhd. tunken, ahd. thunkōn] (landsch.): *eintauchen* (1).
tunlich ['tu:nlɪç] ⟨Adj.⟩ [zu ↑tun] (veraltend): **1.** *gut, ratsam, sinnvoll, angebracht, zweckmäßig:* ... überlegte er, ob ein Umweg ... nicht -er sei (Bieler, Mädchenkrieg 282). **2.** *möglich* (1): ... die es so rasch wie nur t. zu durchschreiten galt (Th. Mann, Joseph 700); ⟨Abl.:⟩ **Tunlichkeit,** die; - (veraltend); **tunlichst** ['tu:nlɪçst] ⟨Adv.⟩ [Sup. zu ↑tunlich]: **1. a)** *möglichst* (1 b): Lärm soll t. vermieden werden; **b)** *möglichst* (2): daß ... die Wähler sich in t. großer Zahl ... beteiligen (Fraenkel, Staat 296). **2.** *auf jeden Fall, unbedingt:* Autofahrer sollten t. auf Alkohol verzichten.
Tunnel ['tʊnl], der; -s, -, seltener: -s [engl. tunnel < afrz. ton(n)el = Tonnengewölbe, zu: tonne < mlat. tunna, ↑Tonne]: **a)** *unterirdisches röhrenförmiges Bauwerk, bes. als Verkehrsweg durch einen Berg, unter einem Gewässer hindurch o. ä.:* einen T. bauen; der Zug fährt durch einen T.; **b)** *unterirdischer Gang:* einen T. graben; **c)** (Rugby) *freier Raum zwischen den Spielern.*
tunnel-, Tunnel-: ~**ähnlich** ⟨Adj.⟩; ~**bau,** der ⟨o. Pl.⟩: *das Bauen eines Tunnels* (a, b); ~**bauer,** der; -s, -: *jmd., der einen Tunnel* (a, b) *baut;* ~**bund,** der (Mode): ¹*Bund* (2), *durch den ein Gürtel gezogen werden kann;* ~**gurt,** der, ~**gürtel,** der (Mode): *besonderer, zum Einziehen in einen Tunnelbund bestimmter Gürtel;* ~**ofen,** der (Technik): *langgestreckter Brennofen, durch den das zu brennende Gut auf Wagen langsam hindurchfährt;* ~**röhre,** die; ~**sohle,** die (Fachspr.): *Boden eines Tunnels* (a, b); ~**wandung,** die.
tunnelieren [tʊnə'li:rən] ⟨sw. V.; hat⟩ (österr.): *(durch etw. hindurch) einen Tunnel bauen:* einen Berg t.; ⟨Abl.:⟩ **Tunnelierung,** die; -, -en (österr.).
Tunte ['tʊntə], die; -, -n [1: aus dem Niederd., urspr. wohl lautm. für das Sprechen eines Geisteskranken; 2: übertr. von (1)]: **1.** (ugs. abwertend) svw. ↑Tante (2 c): wenn sie ... zu den komischen -n (= von der Frauenschaft) ging (Grass, Blechtrommel 178). **2.** (salopp, auch abwertend) *Homosexueller mit femininem Gebaren; passiver, „weiblicher" Homosexueller;* ⟨Abl.:⟩ **tuntenhaft** ⟨Adj.; -er, -este⟩: **1.** (salopp abwertend) *tantenhaft.* **2.** (salopp, meist abwertend) *für eine Tunte* (2) *kennzeichnend, wie eine Tunte;* **tuntig** ['tʊntɪç] ⟨Adj.⟩ (ugs. abwertend): **1.** *tuntenhaft* (1): -e Betulichkeit. **2.** (salopp, meist abwertend) *tuntenhaft* (2).
Tupamaro [tupa'ma:ro], der; -s, -s [span. tupamaro, nach dem peruanischen Indianerführer Túpac Amaru II. (1743–1781)]: ¹*Stadtguerilla einer uruguayischen* ¹*Guerilla* (b).
Tupf [tʊpf], der; -[e]s, -e [mhd. topfe, ahd. topho, im Nhd. an ↑tupfen angelehnt] (südd., österr., schweiz.): svw. ↑Tupfen; **Tüpfchen** ['tʏpfçən], das; -s, - [↑Tupfen; **Tüpfel** ['tʏpfl], das/auch: der; -s, - [spätmhd. dippfel, Vkl. von ↑Tupf] (selten): svw. ↑Tüpfelchen; **Tüpfelchen** ['tʏpfl̩çən], das; -s, - [Vkl. von ↑Tüpfel]: *kleiner Tupfen:* du hast ein schwarzes T. auf der Backe; Ü mitten in T. *(nicht das Geringste)* an etw. ändern; ***das T. auf dem i*** (↑i, I); **Tüpfelfarn,** der; -[e]s, -e [nach den als „Tüpfeln" erscheinenden Sporenhäufchen]: *einheimischer immergrüner Farn mit einfach gefiederten, derben, dunkelgrünen Blättern; Engelsüß;* ⟨Zus.:⟩ **Tüpfelfarngewächs,** das: *Farn in sehr vielen Arten;* **tüpfelig, tüpflig** ['tʏpf(ə)lɪç] ⟨Adj.; nicht adv.⟩: **1.** (selten) *getupft, gesprenkelt.* **2.** (landsch.) *pingelig;* **tüpfeln** ['tʏpfln̩] ⟨sw. V.; hat⟩: *mit Tupfen, Tüpfeln versehen:* etw. blau t.; ⟨meist im 2. Part.⟩ ein getüpfeltes Fell; **tupfen** ['tʊpfn̩] ⟨sw. V.; hat⟩ [1: mhd. nicht belegt, ahd. tupfan, eigtl. = entstehen; schon früh beeinflußt von ↑tupfen; 2: zu ↑Tupf]: **1. a)** *leicht an, auf etw. stoßen,* ¹*tippen* (1): tupfte mit den Fingern ... an die niedrige Decke (Hausmann, Abel 137); jmdm. auf die Schulter t.; **b)** *tupfend berühren:* sich etw. mit dem Mund von der Serviette

die Stirn mit einem Taschentuch; **c)** *(etw.) tupfend* (1 a) *machen:* sich [mit einem Tuch] den Schweiß von der Stirn t.; er tupfte mit einem Wattebausch etwas Jod auf die Wunde. **2.** *mit Tupfen versehen:* einen Stoff t.; ⟨meist im 2. Part.:⟩ ein [blau] getupftes Kleid; **Tupfen** [-], der; -s, - ⟨Vkl. ↑Tüpfchen⟩ [urspr. Pl. von ↑Tupf]: *Fleck, Punkt:* ein weißes Kleid mit roten T.; **Tupfer** ['tʊpfɐ], der; -s, -: **1.** *kleiner farbiger, punktähnlicher Fleck; Tupfen:* eine Krawatte mit lustigen -n; Ü Blumen: ... bunte T. im bleichen Krankenhausalltag (Chr. Wolf, Himmel 10). **2.** *Stück locker gefalteten Verbandsmulls zum Betupfen von Wunden (zur Blutstillung, Reinigung u. a.):* eine Wunde mit einem T. säubern; **tüpflig:** ↑tüpfelig.
Tür [ty:ɐ̯], die; -, -en [mhd. tür, ahd. turi; vgl. ↑Türe]: **1. a)** *Vorrichtung (meist in Form einer in Scharnieren hängenden rechteckigen Platte) zum Verschließen eines Durchgangs, eines Einstiegs o. ä.:* eine gepolsterte T.; die T. quietscht, knarrt, klemmt, schließt nicht richtig, ist geschlossen; die T. zur Terrasse; eine T. [ab]schließen, aushängen, anlehnen; die T. hinter sich zumachen; er hörte, wie die T. ging *(geöffnet od. geschlossen wurde);* an die T. klopfen; ein Auto mit vier -en; einen Brief unter die T. durchschieben; er wohnt eine T. weiter *(nebenan);* R da ist die T.! (ugs.; *geh hinaus!);* mach die T. von außen zu! (ugs.; *geh hinaus!);* [ach,] du kriegst die T. nicht zu! (ugs.; *ach du meine Güte!);* Ü das wird dir so manche T. öffnen *(manche Möglichkeiten eröffnen);* ihm stehen alle -en offen *(seine [beruflichen] Möglichkeiten sind sehr vielfältig);* er fand nur verschlossene -en *(er stieß überall auf Ablehnung, niemand unterstützte ihn);* wir dürfen die T. nicht zuschlagen/müssen die T. offenhalten *(wir müssen die Möglichkeit zu verhandeln, uns zu einigen, erhalten);* er fand überall offene -en *(er war überall willkommen, fand überall Unterstützung);* ***jmdm. die T. einlaufen/einrennen*** (ugs.; ↑Bude 2 b); ***offene -en einrennen*** (ugs.; *mit großem Engagement für etw. eintreten, was der dabei Angesprochene ohnehin befürwortet);* ***einer Sache T. und Tor öffnen*** *(einer Sache Vorschub leisten, etw. unbeschränkt ermöglichen):* dadurch wird dem Mißbrauch T. und Tor geöffnet; ***hinter verschlossenen -en*** *(ohne die Anwesenheit von Außenstehenden zuzulassen, geheim):* sie verhandelten hinter verschlossenen -en; ***mit der T. ins Haus fallen*** (ugs.; *sein Anliegen ohne Umschweife, [allzu] unvermittelt vorbringen);* ***vor verschlossener T. stehen*** *(niemanden zu Hause antreffen);* ***zwischen T. und Angel*** (ugs.; *in Eile, ohne genügend Zeit [für etw.] zu haben; im Weggehen);* **b)** *als Durchgang, Einstieg, Eingang o. ä. dienende, meist rechteckige Öffnung, bes. in einer Wand [die mit einer Tür* (1 a) *verschlossen werden kann]:* die T. steht ins Freie; eine T. zumauern; an die T. treten; er steckte den Kopf durch die T.; der Schrank steht nicht durch die T.; sie stand in/unter der T.; er hatte den Fuß bereits in der T.; ***jmdm. die T. weisen*** (geh.; *jmdn. mit Nachdruck auffordern, den Raum zu verlassen);* ***vor die T.*** *(ins Freie, nach draußen):* vor die T. gehen; jmdn. ***vor die T. setzen*** (ugs.): **1.** *jmdn. hinausweisen.* **2.** *jmdn. entlassen, jmdm. kündigen);* ***vor seiner eigenen T. kehren*** (ugs.; *statt andere zu kritisieren, sich um seine eigenen Angelegenheiten kümmern);* ***vor der T. stehen*** *(bevorstehen):* Ostern steht vor der T. **2. a)** *einer Tür* (1 a) *ähnliche, meist jedoch kleinere Vorrichtung zum Verschließen einer Öffnung:* die T. eines Ofens, Vogelkäfigs, Schrankes; **b)** *mit einer Tür* (2 a) *verschließbare Öffnung:* er griff durch die T. des Käfigs nach dem Goldhamster.
Tür-: ~**angel,** die: *Angel* (2) *zum Einhängen einer Tür;* ~**bekleidung,** die (Fachspr.): *seitlich u. oben die Türöffnung umgebende Holzverkleidung;* ~**beschlag,** der (Fachspr.); ~**blatt,** der; ~**drücker,** der; svw. ↑-griff; ~**knauf,** ~**klinke;** ~**falle,** die (schweiz.): svw. ↑-klinke; ~**fenster,** das: *in einer Tür* (1 a) *befindliches kleines Fenster;* ~**flügel,** der: *Flügel* (2 a) *einer Flügeltür;* ~**füllung,** die: svw. ↑Füllung (3); ~**futter,** das (Fachspr.): svw. ↑²Futter (2); ~**glocke,** die (veraltend): svw. ↑-klingel; ~**griff,** der, ~**heber,** der: *Vorrichtung, durch die eine Tür beim Öffnen automatisch leicht angehoben wird;* ~**hüter,** der (veraltend): *jmd., der vor einer Tür steht u. darüber wacht, daß kein Unerwünschter, Unbefugter o. ä. eintritt;* ~**kette,** die: svw. ↑Sicherheitskette (a); ~**klingel,** die: *elektrische Klingel, die außen an der Haustür betätigt wird (für Besucher);* ~**klinke,** die: svw. ↑Klinke (1); ~**klopfer,** der: *aus einem massiven, an einer waagerechten Achse hängenden, oft kunstvoll gestal-*

teten Metallstück bestehende Vorrichtung zum Anklopfen *(bes. an schweren, alten Türen);* ~**knauf,** der; ~**knopf,** der: svw. ↑~knauf; ~**laibung,** (auch:) ~**leibung,** die (Fachspr.): vgl. [Fenster]laibung; ~**nachbar,** der: *wir waren im Studentenheim -n;* ~**nische,** die: *vor einer Tür gelegene Nische;* ~**öffner,** der: *elektrische Anlage, mit deren Hilfe sich ein Türschloß von einem entfernten Ort aus (durch Knopfdruck) öffnen läßt;* ~**öffnung,** die: vgl. Fensteröffnung; ~**pfosten,** der: *seitliche Einfassung einer Türöffnung;* ~**rahmen,** der: vgl. Fensterrahmen (a); ~**riegel,** der; ~**ritze,** die: *es zieht durch die Türritzen;* ~**schild,** das: *außen an einer Tür befestigtes (Namens-, Firmen)schild;* ~**schließer,** der: **1.** *jmd., der die Aufgabe hat, die Tür[en] eines Raums zu schließen [u. zu öffnen]* (z. B. in einem Kino, Theater). **2.** *mechanische Vorrichtung, die bewirkt, daß eine Tür sich automatisch schließt;* ~**schlitz,** der: vgl. ~ritze; ~**schloß,** das; ~**schlüssel,** der; ~**schnalle,** die (österr.): svw. ↑~klinke; ~**schwelle,** die: svw. ↑Schwelle (1); ~**spalt,** der: *von einer nicht ganz geschlossenen Tür u. dem Türrahmen begrenzter Spalt:* durch den T. gucken; ~**spalte,** die (selten): svw. ↑~spalt; ~**spion,** der: svw. ↑Spion (2 a); ~**staffel,** der; -s, - u. die; -, -n (österr.): svw. ↑~schwelle; ~**steher,** der: svw. ↑~hüter; ~**stock,** der: **1.** (südd., österr.) svw. ↑~rahmen. **2.** (Bergmannsspr.) *senkrechtes, an der Wand eines Stollens stehendes starkes Holz, das eine Kappe (2 c) trägt;* ~**sturz,** der: (Bauw.) svw. ↑Sturz (4); ~**summer,** der (ugs.): svw. ↑~öffner; ~**verkleidung,** die: **1.** svw. ↑~bekleidung. **2.** *innere Verkleidung einer Tür* (z. B. eines Autos); ~**vorhang,** der: *(an Stelle einer Tür 1 a) in einer Türöffnung hängender Vorhang;* ~**vorlage,** die (schweiz.); ~**vorleger,** der: *Fußmatte;* ~**zarge,** die (Bauw.): vgl. Fensterzarge.

Turas ['tu:ras], der; -, -se [zu frz. tour = Umdrehung u. niederd. as = Achse] (Technik): *zum Umlenken od. zum Antrieb dienendes mehreckiges Führungselement für langgliedrige Ketten* (1 a) (z. B. beim Eimerkettenbagger).

Turba ['tʊrba], die; -, Turbae ['tʊrbɛ; lat. turba = ¹Schar] (Musik): *¹Chor* (1 a) *in Passionen* (2 b) *u. ä.*

Turban ['tʊrba:n], der; -s, -e [älter turband, tulbant < türk. tülbant, aus dem Pers.]: *aus einer kleinen Kappe u./od. einem darüber in bestimmter Weise um den Kopf gewundenen langen, schmalen Tuch bestehende Kopfbedeckung (bes. der Moslems u. Hindus).*

Türbe ['tʏrbə], die; -, -n [türk. türbe, aus dem Arab.]: *islamischer, besonders türkischer, turmförmiger Grabbau mit kegel- od. kuppelförmigem Dach.*

Turbellarie [tʊrbɛ'la:riə], die; -, -n ⟨meist Pl.⟩ [zu lat. turbo, ↑Turbine] (Zool.): svw. ↑Strudelwurm; **turbieren** [tʊr'bi:rən] ⟨sw. V.; hat⟩ [lat. turbāre (bildungsspr. veraltet): *beunruhigen, stören;* **turbinal** [tʊrbi'na:l] ⟨Adj.; o. Steig.⟩ (Technik): *gewunden;* **Turbine** [tʊr'bi:nə], die; -, -n [frz. turbine, zu lat. turbo (Gen.: turbinis) = Wirbel; Kreisel] (Technik): *Kraftmaschine, die die Energie strömenden Gases, Dampfes od. Wassers mit Hilfe eines Schaufelrades in eine Rotationsbewegung umsetzt.*

turbinen-, Turbinen-: ~**antrieb,** der; ~**bauer,** der; -s, -; ~**bohren,** das; -s (Technik): *Bohren mit einem turbinengetriebenen Bohrer;* ~**dampfer,** der: vgl. ~schiff; ~**flugzeug,** das: vgl. ~schiff; ~**getrieben** ⟨Adj.; o. Steig.; nicht adv.⟩: *ein* ~er Generator; ~**haus,** das: *Gebäude, in dem sich die Turbinen (z. B. eines Wasserkraftwerks) befinden;* ~**schiff,** das: *Schiff mit Turbinenantrieb;* ~**triebwerk,** das.

Turbo ['tʊrbo], der; -s, -s (ugs.): *Auto mit Turbomotor* (1).

turbo-, Turbo- [zu ↑Turbine] (Technik): ~**elektrisch** ⟨Adj.; o. Steig.⟩: *mit von einem Turbogenerator gelieferten Strom arbeitend;* ~**generator,** der: *turbinengetriebener Generator;* ~**kompressor,** der: svw. ↑Kreiselverdichter; ~**lader,** der: *mit einer Abgasturbine arbeitende Vorrichtung zum Aufladen* (2 b) *eines Motors;* ~**motor,** der: **1.** *Motor mit einem Turbolader.* **2.** *mit einer Gasturbine arbeitendes Triebwerk* (z. B. bei Hubschraubern); ~**Prop-Flugzeug** [...'prɔp...], das (mit Bindestrichen): *Flugzeug mit Turbo-Prop-Triebwerk[en];* ~**Prop-Maschine,** die (mit Bindestrichen): svw. ↑~Prop-Flugzeug; ~**Prop-Triebwerk,** das (mit Bindestrichen): *Triebwerk (für Flugzeuge), bei dem der Vortriebskraft von einer Luftschraube u. zusätzlich von einer Schubdüse erzeugt wird;* ~**ventilator,** der: svw. ↑Kreiselgebläse; vgl. ~lader; svw. ↑Kreisellüfter.

turbulent [tʊrbu'lɛnt] ⟨Adj.; -er, -este⟩ [lat. turbulentus = unruhig, stürmisch; zu: turba = Verwirrung, Lärm]: **1.** *durch großes Durcheinander, große [sich in Lärm äußernde] Lebhaftigkeit, allgemeine Erregung, Aufregung gekenn-*

zeichnet; *sehr unruhig, ungeordnet:* ein -es Wochenende; im Parlament, im Gerichtssaal spielten sich -e Szenen ab; die Sitzung verlief äußerst t. **2.** (Physik, Astron., Met.) *durch das Auftreten von Wirbeln gekennzeichnet, ungeordnet:* -e Strömungen; **Turbulenz** [...'lɛnts], die; -, -en [lat. turbulentia]: **1. a)** ⟨o. Pl.⟩ *turbulenter Verlauf, allgemeines lebhaftes Durcheinander;* **b)** *turbulentes Ereignis, Geschehen.* **2.** (Physik, Astron., Met.) *turbulente* (2) *Strömung, Met.):* an den Tragflächen bilden sich -en; ⟨Zus. zu 2:⟩ **Turbulenztheorie,** die (Astron.): *kosmogonische Theorie, nach der die Sterne durch innerhalb interstellarer Materie auftretende Turbulenz entstanden sind.*

turca ['tʊrka] (Musik): svw. ↑alla turca.

Türe ['ty:rə], die; -, -n (älter): svw. ↑Tür.

Turf [tʊrf, engl.: tə:f], der; -s [engl. turf = Rasen, verw. mit ↑Torf] (Pferdesport Jargon): *Pferderennbahn (als Schauplatz von Pferderennen).*

Türgs, Türk [tʏrk], der; -[e]s, -en [zu „Türke“ im Sinne von „Angehöriger des Osmanischen Reiches“, urspr. „eingedrillte Gefechtsübung“, dann „staatliche Maßnahme, die unter Ausnutzung der Furcht vor den Türkeneinfällen (16./17. Jh.) getroffen wurde] (schweiz.): **1.** (Milit.) *Manöver.* **2. a)** *Reklame;* **b)** *politische Propaganda.*

Turgeszenz [...'tsɛnts], die; -, -en (Med., Biol.): *Anschwellen von Zellen u. Geweben durch vermehrten Flüssigkeitsgehalt;* **turgeszieren** [...'tsi:rən] ⟨sw. V.; hat⟩ [lat. turgēscere = anschwellen; zu: turgēre, ↑Turgor] (Med., Biol.): *(von Zellen u. Geweben) durch vermehrten Flüssigkeitsgehalt anschwellen;* **Turgor** ['tʊrgɔr, auch: ...o:ɐ̯], der; -s [spätlat. turgor = das Geschwollensein, zu lat. turgēre = angeschwollen sein]: **1.** (Med.) *Druck in einem Gewebe enthaltenen Flüssigkeit.* **2.** (Bot.) *Druck der in den Zellen einer Pflanze enthaltenen Flüssigkeit auf die Zellwände.* **-türig** [-ty:rɪç] in Zusb., z. B. viertürig *(mit vier Türen)* .

Turing-Maschine ['tju:rɪŋ-], die; -, -n [nach dem brit. Mathematiker A. M. Turing (1912–1954)]: *mathematisches Modell einer Rechenmaschine.*

Turk- [tʊrk-]: ~**sprache,** die (Sprachw.): *von einem Turkvolk gesprochene Sprache* (z. B. das Türkische); ~**stamm,** der: vgl. ~volk; ~**volk,** das: *Volk einer Gruppe in Südost- u. Osteuropa, in Mittel-, Nord- u. Kleinasien beheimateter Völker mit einander sehr nahestehenden Sprachen.*

Türk: ↑Türgs; **Türke** ['tʏrkə], der; -n, -n [H. u.]: **a)** (ugs.) *etwas, was dazu dient, etwas nicht Vorhandenes, einen nicht existierenden Sachverhalt vorzuspiegeln:* Der Verdacht, daß hier ein grandioser „Türke“ geplatzt sei (MM 1. 4. 71, 5); *einen „n bauen/*(veraltend:) stellen *(etw. in der Absicht, jmdn. zu täuschen, als wirklich, als echt hinstellen);* **b)** (Ferns., Rundf. Jargon) *wie eine dokumentarische Aufnahme präsentierte, in Wahrheit aber nachgestellte Aufnahme:* die Szene war ein T.; ⟨Abl.:⟩ **türken** ['tʏrkn] ⟨sw. V.; hat⟩ (ugs.): *fingieren, fälschen:* ein Interview t.; getürkte Papiere; **Türken** [-], der; -s [aus: Türkenkorn] (österr. ugs.): *Mais.*

Türken-: ~**blut,** das: *aus Rotwein u. Schaumwein gemischtes Getränk;* ~**brot,** das ⟨o. Pl.⟩: *aus karamelisierten* (2) *Erdnüssen bestehende Süßigkeit;* ~**bund,** der ⟨Pl. ...bünde⟩: **1.** (veraltet) *Turban.* **2.** svw. ↑~bundlilie; ~**[bund]lilie,** die [zu ↑Türkenbund (1), die Blüte ähnelt einem Turban]: *Lilie mit hell purpurfarbenen, dunkel gefleckten, stark duftenden Blüten (die auch als Gartenblume kultiviert wird);* ~**säbel,** der: *Säbel mit gekrümmter Klinge;* ~**sattel,** der (Anat.): *sattelförmiger Teil des Keilbeins;* ~**sitz,** der: svw. ↑Schneidersitz; ~**sterz,** der [zu ↑Türken] (österr. Kochk.): *aus Mais bereiteter ¹Sterz;* ~**taube,** die [nach dem urspr. Herkunftsland]: *der Lachtaube ähnliche, graubraune Taube mit einem schwarzen, weißgeränderten Band über dem Nacken.*

Turkey ['tə:ki], der; -s, -s [engl. cold turkey, eigtl. = kalter Truthahn(aufschnitt), H. u.] (Jargon): *mit qualvollen Entziehungserscheinungen einhergehender Zustand, in den ein [Heroin]süchtiger gerät, wenn er seine Droge nicht bekommt:* *auf [den] T. kommen *(in den Zustand des Turkeys geraten);* auf [dem] T. sein *(im Zustand des Turkeys sein).* **türkis** [tʏr'ki:s] ⟨indekl. Adj.; o. Steig.; nicht adv.⟩: *grünblau, blaugrün:* ein t. Tuch; ⟨ugs. auch gebeugt:⟩ ein -es Kleid; **¹Türkis** [-], der; -es, -e [mhd. turkis, turkoys < (m)frz. turquoise, zu afrz. turquois = türkisch, nach dem Fundorten]: **1.** *sehr feinkörniges, undurchsichtiges, blaues, blaugrünes od. grünes Mineral:* hier wird T. gewonnen. **2.** *aus Türkis* (1) *bestehender Schmuckstein:* ein erbsengroßer T.; **²Türkis** [-], das; -: *türkis Farbton:* ein helles T.

türkis-, Türkis-: ~**blau** ⟨Adj.; o. Steig.; nicht adv.⟩: grünblau; ⟨subst.:⟩ ~**blau,** das; ~**farben,** ~**farbig** ⟨Adj.; o. Steig.; nicht adv.⟩: svw. ↑türkis; ~**grün** ⟨Adj.; o. Steig.; nicht adv.⟩: blaugrün; ⟨subst.:⟩ ~**grün,** das; ~**ton,** der.

Türkische ['tʏrkıʃə], der; -n, -n ⟨Dekl. ↑Abgeordnete⟩ (österr.): auf balkanische Art [im Kupferkännchen] zubereiteter Mokka; **türkischrot** ['tʏrkıʃroːt; „türkisch" in Zus. mit Farbadj.; früher häufiger zur Bez. bes. leuchtender Farbtöne] ⟨Adj.; o. Steig.; nicht adv.⟩: eine kräftig, leuchtend rote Farbe aufweisend; **türkisen** [tʏr'kiːzn̩] ⟨Adj.; o. Steig.; nicht adv.⟩: svw. ↑türkis; **turkisieren** [tʊrki'ziːrən] ⟨sw. V.; hat⟩: türkisch machen, der türkischen Sprache, den türkischen Verhältnissen angleichen; **Turkmene** [tʊrk'meːnə], der; -n, -n [nach dem Volk der Turkmenen (Vorderasien)]: turkmenischer Orientteppich; **Turkologe** [tʊrko-], der; -n, -n [↑-loge]: jmd., der sich mit Turkologie befaßt; **Turkologie,** die; [↑-logie]: Wissenschaft von Sprache, Literatur u. Kultur der Turkvölker; ⟨Abl.:⟩ **turkologisch** ⟨Adj.; o. Steig.⟩.

Turm [tʊrm], der; -[e]s, Türme ['tʏrmə; mhd. turn, turm, spätahd. torn, über das Afrz. < lat. turris]: **1. a)** ⟨Vkl. ↑Türmchen⟩ hoch aufragendes, auf eine verhältnismäßig kleinen Grundfläche stehendes Bauwerk, das oft Teil eines größeren Bauwerks ist: der T. einer Kirche; ein frei stehender T.; einen T. besteigen; auf einen T. steigen; eine Kathedrale mit zwei gotischen Türmen; Ü auf seinem Schreibtisch stapeln sich die Bücher zu Türmen; *elfenbeinerner T. (bildungsspr.; ↑Elfenbeinturm); **b)** (früher) Schuldturm, Hungerturm, in einem Turm gelegenes Verlies, Gefängnis: jmdn. in den T. werfen, stecken. **2.** Schachfigur, die (beliebig weit) gerade zieht. **3.** (Fachspr.) frei stehende Felsnadel. **4.** Geschützturm: der T. eines Panzers. **5.** turmartiger Aufbau eines Unterseebootes. **6.** kurz für ↑Sprungturm. **7.** (Technik) senkrechter Teil eines Turmdrehkrans, in dem sich das Führerhaus befindet u. an dem der Ausleger befestigt ist. **8.** svw. ↑Stereoturm.

turm-, Turm-: ~**bau** der ⟨Pl. -bauten⟩: **1.** ⟨o. Pl.⟩ das Bauen eines Turms: der T. zu Babel. **2.** Turm (1 a); ~**blasen,** das; -s, - ⟨Pl. selten⟩: Veranstaltung, bei der auf einem [Kirch]turm bestimmte Bläser (1) spielen (an bestimmten Feiertagen od. zu ähnlichen Anlässen); ~**bläser,** der; ~**dach,** das: Dach eines Turms; ~**drehkran,** der (Technik): hoch aufragender fahrbarer Drehkran; ~**falke,** der: einheimischer Falke mit auf dem Rücken rotbraunem, beim Männchen dunkel geflecktem, beim Weibchen dunkel gestreiftem Gefieder, der gelegentlich in Mauernischen von Gebäuden, Türmen nistet; Rüttelfalke; ~**fenster,** das: Fenster eines Turms; ~**hahn,** der: Wetterhahn auf einer Turmspitze; ~**haube,** die: oberster Teil, Dach, Helm eines Turms; ~**haus,** das (Archit.): **1.** svw. ↑Wohnturm. **2.** turmartiges Hochhaus; ~**helm,** der (Archit.): svw. ↑¹Helm (3); ~**hoch** ⟨Adj.; o. Steig.⟩ (emotional): svw. ↑haushoch: turmhohe Wellen; ~**knauf,** ~**knopf,** der (Archit.): knaufartiger Teil einer Turmspitze; ~**musik,** die (Musik): **1.** ⟨o. Pl.⟩ Musik, wie sie im MA. von Türmern od. Stadtpfeifern zu bestimmten Stunden von einem Turm herab auf einem Horn o. ä. gespielt wurde. **2.** als Turmmusik (1) geschriebene Komposition: ~en von Beethoven und Hindemith; ~**schädel,** der (Med.): abnorm hoher [spitz zulaufender] Schädel; ~**schaft,** der (Archit.): ¹Schaft (1 a) eines Turms; ~**spitze,** die; ~**sprung,** das; -s: Disziplin des Schwimmsports, in der Sprünge von einem Sprungturm ausgeführt werden; ~**springer,** der; ~**springerin,** die; ~**uhr,** die: Uhr in einem Turm mit einem großen, außen angebrachten Zifferblatt (meist mit einem Schlagwerk): die T. schlägt [vier]; ~**wächter,** der (früher): Wächter auf einem Turm, der die Aufgabe hatte, das Ausbrechen von Feuer, das Herannahen von Feinden o. ä. zu melden; ~**wagen,** der (Technik): Arbeitswagen mit einem [hydraulisch hebbaren u. schwenkbaren] Arbeitsbühne auf dem Dach; ~**zimmer,** das.

Turmalin [tʊrma'liːn], der; -s, -e [(frz., engl. tourmaline <) singhal. turamalli]: **1.** in verschiedenen Farben vorkommendes Mineral, das zur Herstellung von Schmuck u. in der Technik verwendet wird. **2.** Edelstein aus Turmalin (1).

Türmchen ['tʏrmçən], das; -s, - [↑Turm (1 a); **Türme:** Pl. von ↑Turm; **türmen** ['tʏrmən] ⟨sw. V.; hat⟩ [mhd. türmen, turmen = mit einem Turm versehen]: **1.** auftürmend; etw., einen hohen Stapel, Haufen o. ä. bildend, irgendwohin legen: er türmte die Bücher auf den Tisch; Der ... Schlagrahm wird ... in eine Schale getürmt (Horn, Gäste 221); Äpfel, zu duftender Pyramide getürmt (Thieß, Legende 86). **2.**

⟨t. + sich⟩ **a)** sich auftürmen: auf dem Schreibtisch türmen sich die Akten [zu Bergen]; **b)** (geh.) aufragen: vor uns türmt sich das Gebirge.

²**türmen** [-] ⟨sw. V.; ist⟩ [H. u., wohl aus der Gaunerspr.] (salopp): aus einer in bezug auf die eigene Person unangenehmen Situation fliehen: sie wollten t.; er ist aus dem Knast, ins Ausland, über die Grenze getürmt.

Türmer, der; -s, - [mhd. türner] (früher): jmd., der (als Turmwächter u. Glöckner) in einem Turm lebt.

Turn [tøːɐ̯n, tœrn; engl.: tøːn], der; -s, -s [engl. turn, zu: to turn = drehen (über das Afrz.) < lat. tornāre, ↑turnen]: **1.** (Flugw. Jargon) Kurve. **2.** (ugs.) (bes. durch Haschisch, Marihuana bewirkter) Rauschzustand: einen T. haben; *auf dem T. sein (im Zustand des Turns sein).

Turn- (¹turnen): ~**anzug,** der: vgl. Sportanzug (1); ~**beutel,** der: Beutel für das Turnzeug (bes. von Schülern); ~**fest,** das: vgl. Sportfest; ~**gerät,** das: vgl. Sportgerät; ~**halle,** die: vgl. Sporthalle; ~**hemd,** das: vgl. Sporthemd; ~**hose,** die: vgl. Sporthose; ~**kleider** ⟨Pl.⟩, ~**kleidung,** die: vgl. Sportkleidung; ~**lehrer,** der: vgl. ↑lehrer; ~**lehrerin,** die: w. Form zu ↑lehrer; ~**leibchen,** das (österr.): svw. ↑~hemd; ~**matte,** die: beim Turnen verwendete ¹Matte (1 a); ~**philologe,** der (veraltend): vgl. Sportphilologe; ~**platz,** der: Platz im Freien zum Turnen [mit im Boden verankerten Geräten]; ~**riege,** die; Riege von Turnern, Turnerinnen; ~**saal,** der (bes. österr.): vgl. ~halle; ~**sachen** ⟨Pl.⟩ (ugs.): svw. ↑~kleidung; ~**schuh,** der: vgl. Sportschuh; ~**spiel,** das: zum Turnen zählendes Ballspiel; ~**sprache,** die: Fachsprache des Turnens; ~**stunde,** die: vgl. Sportstunde; ~**übung,** die; ~**unterricht,** der; ~**verein,** der; ~**wart,** der: vgl. Sportwart; ~**zeug,** das: svw. ↑~kleidung.

¹**turnen** ['tʊrnən] ⟨sw. V.⟩ [mhd. nicht belegt, ahd. turnēn = drehen < lat. tornāre = runden (1 a), drechseln, zu: tornus, ↑Turnus; als angeblich „urdeutsches" Wort von F. L. Jahn (1778–1852) in die Turnersprache eingef.]: **1.** ⟨hat⟩ (Sport) **a)** sich unter Benutzung besonderer Geräte (Barren, Reck, Pferd u. a.) sportlich betätigen: er kann gut t.; am Barren t.; wir turnen heute draußen (ugs.: unser Turnunterricht findet heute im Freien statt); **b)** turnend ausführen: einen Flickflack, eine Kür t. **2.** (ugs.) **a)** sich mit gewandten, flinken Bewegungen [kletternd, krabbelnd, hüpfend o. ä.] irgendwohin bewegen ⟨ist⟩: er ist geschickt über die gefallten Stämme geturnt; **b)** (ugs.) svw. ↑herumturnen ⟨hat⟩.

²**turnen** ['tøːɐ̯nən, tœrnən] ⟨sw. V.; hat⟩ [rückgeb. aus ↑²anturnen] (Jargon): **1.** sich durch Drogen, bes. Haschisch o. ä., in einen Rauschzustand versetzen; **2.** (von Drogen) eine berauschende Wirkung haben: der Stoff turnt [nicht besonders]; Ü die Musik turnt wahnsinnig.

Turnen, das; -s: Sportart, Unterrichtsfach ¹Turnen (1): er hat in/im T. eine Eins; **Turner,** der; -s, -: jmd., der ¹turnt (1 a): die deutschen T. errangen mehrere Medaillen; **Turnerei** [tʊrnə'raj], die; -, -en (ugs., oft abwertend): **1.** ⟨o. Pl.⟩ [dauerndes] ¹Turnen. **2.** [waghalsige] Kletterei, Bewegung: laß diese -en!; **Turnerin,** die; -, -nen: w. Form zu ↑Turner; **turnerisch** ⟨Adj.; o. Steig.; nicht präd.⟩: das ¹Turnen betreffend: eine überragende -e Leistung; **Turnerkreuz,** das; -es, -e: aus vier symmetrisch in Form eines Kreuzes angeordneten großen F (den Anfangsbuchstaben von „frisch, fromm, fröhlich/froh, frei", dem Wahlspruch der Turner) bestehendes Zeichen der Turner; **Turnerschaft,** die; -, -en: Gesamtheit der Turner; **Turnersprache,** die; -: vgl. Turnsprache: der Turner; **turnerisch** die; -: ...; **Turnier** [tʊr'niːɐ̯], das; -s, -e [mhd. turnier, zu: turnieren < afrz. tourn(o)ier = am Turnier teilnehmen, zu: tour = Drehung; Dreheisen < lat. tornus, ↑Turnus]: **1.** (im MA.) festliche Veranstaltung, bei der Ritterkampfspiele durchgeführt wurden. **2.** [über einen längeren Zeitraum sich erstreckende sportliche] Veranstaltung, bei der in vielen einzelnen Wettkämpfen u. einer größeren Anzahl von Teilnehmern, Mannschaften ein Sieger ermittelt wird: ein T. veranstalten, ausrichten, austragen; an einem T. teilnehmen; er ist beim T. um die Europameisterschaft [im Tennis, Schach] Zweiter geworden.

Turnier-: ~**pferd,** das: bei Turnieren eingesetztes Reitpferd; ~**platz,** der: Anlage für Turniere im Pferdesport; ~**reiter,** der: an Turnieren teilnehmender Reiter; ~**reiterin,** die: w. Form zu ↑reiter; ~**sieg,** der; ~**sieger,** der; ~**siegerin,** die: w. Form zu ~sieger; ~**spieler,** der; ~**spielerin,** die ⟨o. Pl.⟩ svw. ↑Tanzsport. **2.** für Turnturniere zugelassener Tanz: Rumba und Samba sind Turniertänze; ~**tänzer,** der; ~**tänzerin,** die: w. Form zu ~tänzer; ~**teilnehmer,** der:

turnieren [tʊrˈniːrən] ⟨sw. V.; hat⟩ [mhd. turnieren, ↑Turnier] (veraltet): *in einem Turnier* (1) *kämpfen;* **Turnüre** [tʊrˈnyːrə], die; -, -n [frz. tournure, eigtl. = Drehung < spätlat. tornātūra = Drechslerei, zu lat. tornāre, ↑¹turnen]: **1.** ⟨o. Pl.⟩ (bildungsspr. veraltet) *Gewandtheit im Benehmen, Auftreten.* **2.** (Mode früher) *im Kleid verborgenes, das Gesäß stark betonendes großes Polster;* ⟨Zus. zu 2:⟩ **Turnürekleid,** das (Mode früher); **Turnus** [ˈtʊrnʊs], der; -, -se [mlat. turnus < lat. tornus = Dreheisen < griech. tórnos]: **1.** *[im voraus] festgelegte Wiederkehr, Reihenfolge; regelmäßiger Wechsel, regelmäßige Abfolge von sich stets wiederholenden Ereignissen, Vorgängen:* ein starrer T.; einen T. unterbrechen; die Meisterschaften finden in einem T. von 4 Jahren statt; sie lösen sich 1. ab; er führt das Amt im T. mit seinem Kollegen. **2.** svw. ↑Durchgang (2): dies ist der letze T. der Versuchsreihe. **3.** (österr.) svw. ↑Schicht (3); ⟨Zus.:⟩ **turnusgemäß** ⟨Adj.; o. Steig.⟩: *einem gegebenen Turnus* (1) *gemäß:* er wird den Vorsitz t. am ersten Januar übernehmen; **turnusmäßig** ⟨Adj.; o. Steig.⟩: **1.** *in einem bestimmten Turnus* (1) *sich wiederholend, regelmäßig stattfindend:* diese Kongresse finden t. statt. **2.** turnusgemäß. **turteln** [ˈtʊrt̮ln] ⟨sw. V.; hat⟩ [2: lautm.]: **1.** (scherzh.) *sich auffallend zärtlich-verliebt jmdm. gegenüber verhalten:* die beiden turteln [miteinander]; pflegte Susanne mit ihrem Partner ... Händchen zu halten und zu t. (Hörzu 39, 1974, 10); ein turtelndes Pärchen. **2.** (veraltet) *gurren:* auf dem Dach turtelte eine Taube; **Turteltaube** [ˈtʊrtl̩-], die; -, -n [mhd. turteltūbe, ahd. turtul(a)tūba < lat. turtur, lautm.]: *zierliche Taube mit grauem, an Brust u. Hals rötlichen Gefieder u. einem großen, schwarzweiß gestreiften Fleck auf jeder Seite des Halses:* im Park nisten mehrere -n; sie sind verliebt wie die -n *(sehr verliebt);* Ü das sind ja zwei -n! (ugs. scherzh.; *die beiden turteln 1 ständig).* **Turzismus** [tʊrˈt͜sɪsmʊs], der; -, ...men zu mlat. turcus = türkisch] (Sprachw.): *türkische Spracheigentümlichkeit in einer nichttürkischen Sprache.* **¹Tusch** [tʊʃ], der; -[e]s, -e [wohl unter Einfluß von frz. touche = Anschlag (5) zu mundartl. tuschen = stoßen, schlagen]: *von einer Kapelle [mit Blasinstrumenten] schmetternd gespielte, kurze markante Folge von Tönen* (z. B. zur Begleitung u. Unterstreichung eines Hochrufs): die Kapelle spielte einen kräftigen T., ehrte den Jubilar mit einem T.; einen Auftritt durch einen T. ankündigen. **²Tusch** [-], der; -es, -e (österr. ugs.): svw. ↑Tusche. **Tusch-:** ~**farbe,** die (landsch.): svw. ↑Wasserfarbe; ~**kasten,** der (landsch.): svw. ↑Malkasten: ein bis zur reinste T. (abwertend; *stark geschminkt);* ~**malerei,** die: **1.** ⟨o. Pl.⟩ *(bes. in Ostasien verbreitete) Malerei mit schwarzer Tusche* (1) *(auf Seide od. Papier).* **2.** *Werk der Tuschmalerei* (1); ~**zeichnung,** die: **1.** *mit Tusche* (1) *ausgeführte Zeichnung.* **2.** (landsch.) *mit Wasserfarben gemaltes Bild.* **Tusche** [ˈtʊʃə], die; -, -n [rückgeb. aus ↑¹tuschen]: **1.** svw. ↑Ausziehtusche. **2.** (landsch.) svw. ↑Wasserfarbe. **3.** *kurz für* ↑Wimperntusche. **Tuschelei** [tʊʃəˈlaɪ̯], die; -, -en (oft abwertend): **1.** ⟨o. Pl.⟩ *[dauerndes] Tuscheln.* **2.** *tuschelnde Äußerung;* **tuscheln** [ˈtʊʃln̩] ⟨sw. V.; hat⟩ [zu ↑²tuschen] (oft abwertend): **a)** *in flüsterndem Ton [u. darauf bedacht, daß das Gesagte kein Dritter mithört] zu jmdm. hingewendet sprechen:* mit jmdm. t.; sie steckten die Köpfe zusammen und tuschelten; sie tuschen hinter seinem Rücken *(klatschen* 4 a) *[über sein Verhältnis mit der Nachbarin];* **b)** *tuschelnd sagen:* jmdm. etw. ins Ohr t. **¹tuschen** [ˈtʊʃn̩] ⟨sw. V.; hat⟩ [frz. toucher = streichend berühren, ↑touchieren]: **1. a)** *mit Tusche zeichnen, malen:* eine Landschaft t.; zart getuschte Wolken; **b)** *mit Tusche ausgestalten:* ein Aquarell mit getuschten Konturen. **2.** *mit Wimperntusche einstreichen:* sich die Wimpern t. **²tuschen** [-] ⟨sw. V.; hat⟩ [mhd. tuschen, wohl lautm.] (landsch.): *(durch einen Befehl) zum Schweigen bringen.* **tuschieren** [tʊˈʃiːrən] ⟨sw. V.; hat⟩ [1: zu ↑Tusche (1); 2: frz. toucher, ↑touchieren]: **1.** (Fachspr.) *(eine metallene Oberfläche) durch Abschaben der vorstehenden Stellen, die zuvor durch das Aufdrücken von Tusche o. ä. sichtbar gemacht wurden, glätten.* **2.** (veraltet) *beleidigen.* **Tuskulum** [ˈtʊskulʊm], das; -s, ...la [nach der röm. Stadt (u. dem Landgut Ciceros bei) *Tusculum*] (bildungsspr. veraltet): *ruhiger, behaglicher Landsitz.* **Tusnelda** [] ↑Thusnelda. **Tussahseide** [ˈtʊsa-], die; -, -n [engl. tussah < Hindi tasar]:

meist unregelmäßige, knotige Seide von Tussahspinnern; **Tussahspinner,** der; -s, -: *großer asiatischer Schmetterling, aus dessen Kokons Seide gewonnen werden kann.* **tut!** [tuːt], **tüt!** [tyːt] ⟨Interj.⟩ (Kinderspr.): lautm. *tut* der den Klang eines Horns, einer Hupe o. ä.; **Tütchen** [ˈtyːtçən], das; -s, -: ↑Tüte (1 a); **Tute** [ˈtuːtə], die; -, -n [eigtl. = Trichterförmiges, nicht umgelautete Form von ↑Tüte, angelehnt an ↑tuten]: **1.** (ugs.) *Signalhorn, Hupe o. ä.* **2.** (landsch.) svw. ↑Tüte; **Tüte** [ˈtyːtə], die; -, -n [aus dem Niederd. < mniederd. tute = Trichterförmiges, H. u.; 4: unter Anlehnung an (1) zu niederd. tuter = ↑Tüder]: **1. a)** ⟨Vkl. ↑Tütchen⟩ *aus festerem Papier bestehendes, meist trichterförmig hergestelltes Verpackungsmittel, in das etw. hineingetan werden kann:* eine spitze T.; eine Tüte [voll/mit] Kirschen, Bonbons, Schrauben, Zucker; eine T. falten; im Flugzeug in die T. brechen; **angeben wie eine T. voll Mücken/Wanzen* (ugs.; *sehr angeben);* **-n kleben/drehen** (ugs.; *als Häftling einsitzen;* früher mußten die Häftlinge Tüten kleben); nicht in die T. **kommen** (ugs.; *nicht in Frage kommen);* **b)** *kurz für* ↑Eistüte: Becher oder T.? **2.** (Jargon) *beutelartiges Meßgefäß, mit dem ein polizeilicher Alkoholtest bei einem Autofahrer durchgeführt wird:* er mußte unterwegs in die T. blasen *(sich einem Alkoholtest unterziehen).* **3.** (ugs.) *Person, die in einer bestimmten Weise, oft geringschätzig, vom Sprecher gesehen, in ihrem Wesen in besonderer Weise angesehen wird:* verschwinde, du T.!; er ist eine lustige T. **4.** **aus der T. sein* (landsch.; ↑Häuschen). **Tutel** [tuˈteːl], die; -, -n [lat. tutēla, zu: tueri = schützen] (veraltet): *Vormundschaft;* ⟨Abl.:⟩ **tutelarisch** [tuteˈlaːrɪʃ] ⟨Adj.; o. Steig.⟩ (veraltet): *vormundschaftlich.* **tuten** [ˈtuːtn̩] ⟨sw. V.; hat⟩ [aus dem Niederd. < mniederd. tūten, lautm.]: **a)** *(von einem Horn, einer Hupe o. ä.) [mehrmals] einen gleichförmigen [langgezogenen, lauten, dunklen] Ton hören lassen:* die Schiffssirene, das Nebelhorn tutet; ⟨unpers.:⟩ Er wählte die Nummer. Es tutete (Borell, Romeo 326); **b)** *(mit einem Horn, einer Hupe o. ä.) einen tutenden (a) Ton ertönen lassen:* der Dampfer tutete [dreimal]; **von Tuten und Blasen keine Ahnung haben* (↑Ahnung 2); **Tütensuppe,** die; -, -n: *eine Tüte abgepackte Instantsuppe;* **tütenweise** ⟨Adv.⟩: vgl. kistenweise. **tüterig** [ˈtyːtərɪç] ⟨Adj.⟩ (nordd.): svw. ↑tüdelig; **tütern** [ˈtyːtɐn] ⟨sw. V.; hat⟩ (nordd.): svw. ↑tüdern (2). **Tuthorn,** das; -[e]s, ...hörner (Kinderspr.): *Tute* (1). **Tutor** [ˈtuːtɔr, auch: ˈtuːtoːɐ̯], der; -s, -en [tuˈtoːrən; (1: engl. tutor < lat. tutor, zu: tuēri = schützen]: **1.** (Päd.) **a)** *jmd., der Tutorien abhält;* **b)** *meist älterer, erfahrener Student, der in einem Studentenwohnheim Studienanfänger betreut, fördert u. integriert;* **c)** svw. ↑Mentor (c). **2.** (röm. Recht) *Erzieher, Vormund;* **Tutorin,** die; -, -nen: w. Form zu ↑Tutor; **Tutorium** [tuˈtoːrjʊm], das; -s, ...rien [...rjən] (Päd.): *in einer kleineren Gruppe abgehaltene [von einem älteren, graduierten Studenten geleitete, ein Seminar begleitende u. ergänzende] Übung (an einer Hochschule).* **Tüttel** [ˈtyt̮l], der; -s, - [spätmhd. tüttel, tit(t)el, eigtl. = Brust(spitze) (veraltet, noch landsch.) *Pünktchen:* auf dem i fehlt noch der T.; **tüttelig** [ˈtyt̮əlɪç] ⟨Adj.⟩ (landsch.): *zimperlich, empfindlich, verzärtelt.* **tutti** [ˈtuti, ital. tutti, Pl. von: tutto = all...] (Musik): *alle Stimmen, Instrumente zusammen* ⟨subst.:⟩ **Tutti** [-], das; -[s], -[s] (Musik): **a)** *gleichzeitiges Erklingen aller Stimmen, Instrumente;* **b)** *tutti zu spielender Satz, tutti zu spielende Partie;* **Tuttifrutti** [tuti'fruti], das; -[s], -[s] [ital. tutti frutti = alle Früchte]: **1.** *Speise (bes. Kompott) aus mit verschiedenerlei Früchten.* **2.** (veraltet) *Allerlei.* **Tutu** [ty'ty], das; -[s], -[s] [frz. tutu, eigtl. Lallwort der Kinderspr.]: *von Ballettänzerinnen getragenes kurzes Röckchen.* **TÜV** [tyf], der; - [Kurzwort für Technischer Überwachungs-Verein]: *Institution, die u. a. die (als Voraussetzung zur Zulassung für den öffentlichen Verkehr vorgeschriebenen) regelmäßigen technischen Überprüfungen von Kraftfahrzeugen vornimmt:* ein Auto beim TÜV vorführen; (ugs.:) einen Wagen durch den/über den T. bringen/kriegen. **Tuwort,** das; -[e]s, ...wörter (im Schulgebrauch) svw. ↑Verb. **Tweed** [tvi:t, engl.: twi:d], der; -s, -s u. -e [nach dem schottischen Fluß Tweed (der durch das urspr. Herstellungsgebiet fließt), zu schott. tweel = Köper (2)] (Textilind.): *meist kleinmusterter od. melierter, aus grobem [noppigem] Garn locker gewebter Stoff (bes. für Mäntel u. Anzüge).*

Twen [tvɛn], der; -[s], -s [zu engl. twenty = zwanzig]: *junger Mensch, bes. Mann, in den Zwanzigern:* Mode für -s.
Twenter ['tvɛntɐ], das; -s, - [mniederd. twenter, aus: twe(i) Winter = zwei Winter (alt)] (nord[westd.): *zweijähriges Schaf, Rind od. Pferd.*
Twiete ['tvi:tə], die; -, -n [mniederd. twiete, eigtl. wohl = Einschnitt] (nordd.): *schmaler Durchgang, schmale Gasse.*
Twill [tvɪl], der; -s, -s u. -e [engl. twill, verw. mit ↑Zwillich] (Textilind.): **a)** (veraltend) *dreibindiger Köper aus Baumwolle od. Zellwolle (z. B. für Taschenfutter);* **b)** *Köper aus Seide od. Chemiefasern (bes. für leichte Kleider).*
Twinset ['tvɪnsɛt], das, auch: der; -[s], -s [engl. twin-set, aus: twin = Zwilling u. set, ↑¹Set] (Mode): *Pullover u. Jacke aus gleichem Material u. in gleicher Farbe.*
¹Twist [tvɪst], der; -[e]s, -e [engl. twist, zu: to twist = (zusammen)drehen] *Stopf]garn aus mehreren zusammengedrehten Baumwollfäden;* **²Twist** [-, engl.: tvɪst], der; -s, -s [engl.-amerik. twist]: **1.** *Modetanz im ⁴/₄-Takt, bei dem die Tänzer getrennt tanzen.* **2.** (Tennis) **a)** ⟨o. Pl.⟩ *Drall eines geschlagenen Balles;* **b)** *mit Twist (2 a) gespielter Ball.* **3.** (Turnen) svw. ↑Schraube (3 a); ⟨Abl. zu 1:⟩ **twisten** ['tvɪstn̩] ⟨sw. V.; hat⟩ [engl.-amerik. to twist]: *Twist tanzen.*
Two-Beat ['tu:'bi:t], der; - [engl.-amerik. two-beat, eigtl. = „Zweischlag"] (Jazz): *traditioneller od. archaischer Jazz, für den es kennzeichnend ist, daß jeweils zwei von vier Taktteilen betont werden;* ⟨Zus.:⟩ **Two-Beat-Jazz**, der.
Twostep ['tu:stɛp], der; -s, -s [engl. two-step, eigtl. = „Zweischritt"]: *schneller Tanz im Dreivierteltakt.*
Tyche ['ty:çə, 'ty:çe], die; - [griech. týchē] (bildungsspr.): *Fügung, Schicksal;* **Tychismus** ['ty'çɪsmʊs], der; - (Philos.): *philosophische Auffassung, nach der in der Welt nur der Zufall herrscht.*
Tycoon [taɪ'ku:n], der; -s, -s [engl.-amerik. tycoon < jap. taikun, eigtl. = großer Herrscher] (bildungsspr.): **1.** *Magnat (1).* **2.** *mächtiger Führer (z. B. einer Partei).*
Tympanalorgan [tʏmpa'na:l-], das; -s, -e [zu ↑Tympanum] (Zool.): *Gehörorgan der Insekten;* **Tympanie** [...'ni:], die; - (Med., Zool.): *Ansammlung von Gasen in Hohlorganen;* **Tympanon** ['tʏmpanɔn], das; -s, ...na [griech. týmpanon, eigtl. = Handtrommel, nach der (bildungen) Form]: **1.** (Archit.) *[mit Skulpturen, Reliefs geschmücktes] Giebelfeld (eines antiken Tempels).* **2.** (Musik) svw. ↑Hackbrett (2). **3.** svw. ↑Tympanum (3); ⟨Zus. zu 1:⟩ **Tympanonrelief**, das; **Tympanum** ['tʏmpanʊm], das; -s, ...na [1–3: lat. tympanum < griech. týmpanon]: **1.** (Archit.) svw. ↑Tympanon (1). **2.** (in der Antike) *Handtrommel, kleine Pauke.* **3.** (in der Antike) *Schöpfrad.* **4.** (Anat. veraltend) *Paukenhöhle.*
Tyndalleffekt ['tɪndl-], der; -[e]s [nach dem ir. Physiker J. Tyndall (1820–1893)] (Physik): *Streuung u. Polarisation von Licht beim Durchgang durch ein trübes ¹Medium (3).*
Typ [ty:p], der; -s, -en [lat. typus < griech. týpos = Gepräge, Schlag, zu: týptein = schlagen]: **1. a)** *durch bestimmte charakteristische Merkmale gekennzeichnete Kategorie, Gattung, Art (von Dingen od. Personen); Typus (1 a):* ein verkörpert den T. des bürgerlichen Intellektuellen; ... kann man vier -en der ... Reformation unterscheiden (Fraenkel, Staat 152); eine Partei neuen -s; Fehler dieses -s sind relativ selten; sadistischer Schleifer vom T. Platzek (Welt 22. 2. 64, 1); sie sind sich vom T. [her] sehr ähnlich; sie gehört zu jenem T. [von] Frauen, der zur Hysterie neigt; er ist nicht der T., zu so etwas zu tun (der zu etwas tut (es ist nicht seine Art, so etwas zu tun); sie ist genau mein T. (ugs.; *gehört zu jenem Typ Frauen, der auf mich besonders anziehend wirkt*); R dein T. wird verlangt (ugs.; *jmd. möchte dich sprechen*); dein T. ist hier nicht gefragt (salopp; *du bist hier unerwünscht*); **b)** *Individuum, das einem bestimmten Typ (1 a), Menschenschlag zuzuordnen ist; Typus (1 b):* er ist ein ruhiger, stiller, ängstlicher, hagerer, leptosomer, cholerischer, dunkler, blonder T.; er ist ein ganz anderer T. als sein Bruder; die beiden sind ganz verschiedene -en. **2.** ⟨Gen. auch: -en⟩ (ugs.) *[junge] männliche Person, zu der der Betreffende in einer irgendwie persönlich gearteten Beziehung steht od. eine entsprechende herstellt:* ein netter, dufter, beknackter, mieser T.; einen Typ/Typen kennenlernen. **3.** ⟨o. Pl.⟩ (bes. Philos.) svw. ↑Typus (2). **4.** (Technik) *Modell, Bauart:* der T. ist (die Wagen des Typs sind) serienmäßig mit Gürtelreifen ausgestattet; eine Maschine des -s vom T. Boeing 707; ein Fertighaus älteren -s. **5.** (Literaturw.) svw. ↑Typus (3).
typ-, Typ- (vgl. auch: Typen-): **~geprüft** ⟨Adj.; o. Steig.;

nicht adv.⟩ (Technik): *ein Erzeugnis darstellend, dessen Typ (4) einer Typprüfung unterzogen worden ist:* das Gerät ist t.; **~norm**, die (Technik): *Norm zur Stufung u. Typisierung industrieller Erzeugnisse nach Art, Form, Größe o.ä.;* **~normung**, die: *Aufstellung von Typnormen;* **~prüfung**, die (Technik): *technische Prüfung eines Typs (4) anhand eines einzelnen Stücks des betreffenden Typs;* **~schild**, das ⟨Pl. -er⟩ (Kfz.-W.): *an einem Kraftfahrzeug befestigtes Schild [aus Blech] mit Angaben über den Typ (4) des Fahrzeugs.*
Type ['ty:pə], die; -, -n [nach frz. type rückgeb. aus: Typen (Pl.)]: **1.** (Druckw.) *Drucktype.* **2.** *einer Drucktype ähnliches, kleines Teil einer Schreibmaschine, das beim Drücken der entsprechenden Taste auf das Farbband u. das dahinter eingespannte Papier schlägt.* **3.** (bes. österr.) svw. ↑Typ (4). **4.** (Fachspr.) *Mehltype.* **5.** (ugs.) *eigenartiger, merkwürdiger, sonderbarer, origineller, schrulliger, durch seine besondere, ungewöhnliche Art auffallender Mensch:* eine komische, originelle, kauzige T.; das ist vielleicht eine [seltsame, ulkige] T.!; **typen** ['ty:pn̩] ⟨sw. V.; hat⟩ [zu ↑Typ (4)] (Fachspr.): *(industrielle Artikel zum Zwecke der Rationalisierung) nur in bestimmten Ausführungen u. Größen herstellen:* getypte Maschinenteile.
Typen- (vgl. auch: typ-, Typ-): **~bau**, der ⟨Pl. ...bauten⟩ (Bauw.): vgl. **~möbel;** **~bezeichnung**, die; **~druck**, der ⟨Pl. ...drucke⟩(Druckw.): **1.** ⟨o. Pl.⟩ *mit Drucktypen arbeitendes Druckverfahren.* **2.** *im Typendruck hergestelltes Erzeugnis;* **~element**, das (Bauw.): *getyptes Bauelement;* **~haus**, das (Bauw.): vgl. **~bau; ~hebel**, der: *hebelartiges Teil einer Schreibmaschine, an dessen Ende eine Type (2) sitzt u. das beim Drücken der zugehörigen Taste bewegt wird;* **~komik,** die (Literaturw.): vgl. **~komödie; ~komödie,** die (Literaturw.): *Komödie, deren komische Wirkung auf dem Handeln bestimmter stehender Typen (1 b) beruht;* **~lehre,** die ⟨o. Pl.⟩ (bes. Psych.): svw. ↑Typologie (1): die Kretschmersche T.; **~lustspiel**, das (Literaturw.): svw. ↑~komödie; **~möbel**, das ⟨meist Pl.⟩: *getyptes Möbel;* **~psychologie,** die: *Richtung der Psychologie, die die Menschen in psychologische Typen (1 b) einteilt;* **~reihe,** die (Technik); **~reiniger,** der: **1.** *knetgummiähnliche Masse zum Reinigen der Typen (2) einer Schreibmaschine.* **2.** *zum Reinigen der Typen einer Schreibmaschine bestimmter pinselartiger Gegenstand, in dessen als Röhrchen ausgebildetem Stiel sich eine Reinigungsflüssigkeit befindet, die beim Gebrauch die der Reinigung dienenden Fäden durchtränkt;* **~satz,** der (Druckw.): *mit einer Typensetzmaschine hergestellter Satz;* **~schild,** das ⟨Pl. -er⟩ (Kfz.-W.): svw. ↑Typschild; **~setzmaschine,** die (Druckw.): *Setzmaschine für Einzelbuchstaben;* **~träger**, der: *Teil einer Schreibmaschine, der od. mehrere Typen (2) sitzen.*
Typhlitis [ty'fli:tɪs], die; -, ...tiden [...li'ti:dn; zu griech. typhlós = blind] (Med.): svw. ↑Blinddarmentzündung.
Typhon [ty'fo:n], das; -s, -e [lat. typhōn < griech. typhōn, ↑Taifun]: *mit Druckluft betriebene Schiffssirene.*
typhös [ty'fø:s] ⟨Adj.; o. Steig.⟩ (Med.): **a)** *typhusartig;* **b)** *zum Typhus gehörend;* **Typhus** [ty:fʊs], der; - [griech.-lat. typhos = Rauch; Umnebelung]: *gefährliche, mit einem rotfleckigen Hautausschlag, Durchfällen, Benommenheit, starken Bauchschmerzen u. schweren Bewußtseinsstörungen verbundene, fieberhafte Infektionskrankheit, von der bes. Krumm- u. Grimmdarm betroffen werden.*
Typhus-: ~bakterie, die; **~epidemie,** die; **~erkrankung,** die; **~erreger,** der; **~kranke,** der u. die; **~schutzimpfung,** die.
Typik ['ty:pɪk], die; -, -en [zu ↑Typ] (Psych.): *Wissenschaft von den psychologischen Typen, Typenlehre, Typenpsychologie;* **typisch** ['ty:pɪʃ] [spätlat. typicus < griech. typikós = figürlich, bildlich] ⟨Adj.⟩: **1. a)** ⟨nicht adv.⟩ *einen [bestimmten] Typ (1 a) verkörpernd, also für einen [bestimmten] Typ charakteristische Merkmale in ausgeprägter Form aufweisend:* er ist ein -er od. ein -er Berliner; ein -es Beispiel; ein -er Fall von ...; dieser Fall ist t. für ...; **b)** *(für einen bestimmten Typ 1 a, für etw., jmdn. Bestimmtes) charakteristisch, kennzeichnend, bezeichnend:* -e Eigenarten, Merkmale, Symptome; -e Werke des Manierismus; t. deutsche Eigenart; t. Frau, Mann (ugs.; *typisch für die Frauen, Männer*); das war wieder mal t. Manfred (ugs.; *typisch für ihn*); Typisch! (ugs. abwertend; *es war nichts anderes [von ihm, ihr usw.] zu erwarten*); er hat ganz t. reagiert. **2.** (veraltet) *als Muster geltend;* ⟨Zus. zu 1 b:⟩ **typischerweise** ⟨Adv.⟩: *wie es typisch ist:* er hat es t. wieder vergessen; **typisieren** [typi'zi:rən] ⟨sw. V.; hat⟩ (bildungsspr., Fach-

spr.): **1.** *nach Typen* (1 a) *einteilen; einem Typ zuordnen.* **2.** *(bei der Darstellung, Gestaltung bes. in Kunst u. Literatur) die typischen Züge, das Typische von jmdm., etw. hervorheben; als Typus* (3) *darstellen, gestalten.* **3.** (veraltend) svw. ↑typen; ⟨Abl.:⟩ **Typisierung,** die; -, -en (bildungsspr., Fachspr.); **Typograph,** der; -en, -en [frz. typographe] (Druckw.): **1.** (veraltet) *Schriftsetzer.* **2.** Ⓦ *Setzmaschine, die ganze Zeilen setzt u. gießt;* **Typographie,** die; -, -n [...i:ən; frz. typographie] (Druckw.): **1.** ⟨o. Pl.⟩ *Kunst der Gestaltung von Druckerzeugnissen nach ästhetischen Gesichtspunkten; Buchdruckerkunst.* **2.** *typographische Gestaltung (eines Druckerzeugnisses);* **typographisch** ⟨Adj.; o. Steig.⟩ [frz. typographique] (Druckw.): *zur Typographie gehörend, die Typographie betreffend, hinsichtlich der Typographie;* **Typologie,** die; -, -n [...i:ən; ↑-logie] (bes. Psych.): **1.** ⟨o. Pl.⟩ *Wissenschaft, Lehre von den [psychologischen] Typen* (1 b); *Typenlehre.* **2.** *System von [psychologischen] Typen:* die -n beider Wissenschaftler unterscheiden sich erheblich voneinander. **3.** *Gesamtheit von typischen Merkmalen:* Über die „T. des Bankräubers" gab Terrahe folgenden Exkurs (Welt 27. 4. 77, 1); **typologisch** ⟨Adj.; o. Steig.⟩ (bes. Psych.): *die Typologie betreffend, zur Typologie gehörend;* **Typometer,** das; -s, - [↑-meter] (Druckw.): *einem Lineal ähnlicher Gegenstand zum Messen von Schriftgraden;* **Typoskript,** das; -[e]s, -e: *maschinengeschriebenes Manuskript* (1) (Fachspr.); **Typung** ['ty:pʊŋ], die; -, -en (Fachspr.): *das Typen;* **Typus** ['ty:pʊs], der; -, Typen [lat. typus < griech. týpos, ↑Typ] (bildungsspr.) a) svw. ↑Typ (1 a); **b)** svw. ↑Typ (1 b). **2.** (bes. Philos.) *Urgestalt, Urbild, Grundform, die ähnlichen od. verwandten Dingen od. Individuen zugrunde liegt.* **3.** (Literaturw., bild. Kunst) *als klassischer Vertreter einer bestimmten Kategorie von Menschen gestaltete, stark stilisierte, keine individuellen Züge aufweisende Figur.*
Tyrann [ty'ran], der; -en, -en [mhd. tyranne < lat. tyrannus

< griech. týrannos]: **1.** *(im antiken Griechenland) unumschränkt, ohne gesetzliche Bindungen herrschender Alleinherrscher; [grausamer] Gewaltherrscher:* der T. Peisistratos. **2.** (abwertend) *autoritäre Person, die ihre Stellung, ihre Macht dazu mißbraucht, andere, bes. Abhängige, Untergebene, zu tyrannisieren, zu unterdrücken; Despot* (2): ihr Chef, ihr Mann ist ein T.; unser Jüngster ist ein kleiner T. (scherzh.; *er tyrannisiert uns ständig);* **Tyrannei** [tyra'naɪ], die; -, -en [spätmhd. thiranney, mniederd. tirannie, unter Einfluß von afrz. tyrannie < lat. tyrannis < griech. tyrannís] ⟨Pl. selten⟩: **a)** *Gewalt-, Willkür-, Schreckensherrschaft;* **b)** (bildungsspr.) *tyrannisches, willkürliches Verhalten; Unterdrückung:* die ganze Familie litt unter der T. des Vaters.
Tyrannen-: ~herrschaft, die: *Tyrannei* (a); ~mord, der: *Tötung, Ermordung eines Tyrannen;* ~mörder, der:
Tyrannentum, das; -s (selten): vgl. Königtum (1); **Tyrannin,** die; -, -nen: w. Form zu ↑Tyrann; **Tyrannis** [ty'ranɪs], die; - [griech. tyrannís]: **1.** *von einem Tyrannen* (1) *ausgeübte Herrschaft:* unter der T. des Peisistratos. **2.** (bildungsspr.) svw. ↑Tyrannei (a); **tyrannisch** [ty'ranɪʃ] ⟨Adj.⟩: *herrschsüchtig, despotisch; rücksichtlos [u. grausam] die eigene Stärke, Macht einsetzend:* ein -er Herrscher, Ehemann, Vater, Vorgesetzter; **tyrannisieren** [tyrani'tsi:rən] ⟨sw. V.; hat⟩ [frz. tyranniser] (abwertend): *in tyrannischer Art u. Weise behandeln, rücksichtslos [be]herrschen, jmdm. seinen Willen aufzwingen:* seine Umgebung, seine Familie, seine Untergebenen u. das Baby tyrannisiert die Eltern; **Tyrannosaurus** [tyrano'zaʊrʊs], der; -, ...rier [...riɐ; zu griech. saûros, ↑Saurier]: *riesiger, fleischfressender Dinosaurier.*
Tyrolienne: ↑Tirolienne.
Tyrosin [tyro'zi:n], das; -s [zu griech. tyrós = Käse] (Biochemie): *Aminosäure in den meisten Eiweißstoffen.*
Tz: ↑Tezett.

U

u, U [u:; ↑a, A], das; -, - [mhd., ahd. u]: *einundzwanzigster Buchstabe des Alphabets, fünfter (letzter) Laut der Vokalreihe a, e, i, o, u:* ein kleines u, ein großes U schreiben; **ü, Ü** [y:; ↑a, A], das; -, - [mhd. ü(e)]: *Umlaut aus u, U.*
U-Bahn, die; -, -en: Kurzwort für ↑Untergrundbahn.
U-Bahn-: ~hof, der: *Bahnhof der U-Bahn;* ~Netz, das; ~Schacht, der: *Schacht, in dem die Züge der U-Bahn fahren;* ~Station, die; ~Tunnel, der; ~Wagen, der.
übel ['y:bl] ⟨Adj.; übler, -ste⟩ [mhd. übel, ubel, ahd. ubil] (geh.): **1.** *ein unangenehmes Gefühl hervorrufend; der Empfindung sehr unangenehm, zuwider; mit Widerwillen wahrgenommen:* übler Fusel; ein übles Revolverblatt; ü. schmecken, riechen; *nicht ü.* (ugs.; *eigentlich recht gut):* etw. ist, schmeckt nicht ü., läßt sich nicht ü. an; dein Freund ist gar nicht so ü.; *nicht ü. Lust haben, etw. zu tun (gar nicht so abgeneigt sein, etw. zu tun [was man eigentlich nicht tun kann od. darf]):* ich hätte nicht ü. Lust, alles hinzuschmeißen und abzuhauen. **2.** *nicht so, wie es dem Wunsch, der Absicht entsprochen hätte; so zum Nachteil entwickelnd; mit Widrigkeiten, Beschwernissen verbunden:* übles Wetter; eine üble Situation; es steht ü. um uns; das wird ihm ü. bekommen; das kann ü. ausgehen; er hat es ü. vermerkt (*war ärgerlich, böse), daß* ...; er ist wirklich ü. dran *(befindet sich in einer mißlichen Lage).* **3.** *Unbehaglichkeit, Unwohlsein ausdrückend, nicht heiter u. angenehm:* er hat eine üble Laune; sie ist ü. gelaunt; jmdm. ist ü. *(jmd. hat das Gefühl, sich übergeben zu müssen);* jmdm. wird ü. *(jmd. muß sich übergeben);* es kann einem ü. werden, wenn man solchen Unsinn hört. **4. a)** *(in bezug auf sittlich-moralische Werte) nicht gut; so geartet, von der Art, daß man sich vor dem Betreffenden, davor in acht nehmen muß:* das ist ein übler Bursche; er steht in üblem Ruf; sie arbeiten mit üblen Tricks; in üble Gesellschaft geraten [sein]; **b)** *sehr schlimm, arg:* bei der Prügelei wurde er ü. zugerichtet; jmdm. ü. mitspielen; **Übel** [-], das; -s, - [mhd. übel, ahd. ubil]: **1.** *etw., was als übel,*

unangenehm, zuwider betrachtet wird, was einem übel ist: ein Ü. mit einem anderen beseitigen; einem Ü. entgegentreten; zu allem Ü. mußten wir noch umsteigen; *ein notwendiges Ü. (etw., von dem man genau weiß, daß es übel ist, was sich aber nicht umgehen läßt;* nach mhd. griech. Dichter Menander [342 bis 293 v.Chr.]); *das kleinere von zwei -n/das kleinere Ü. (etw., was genauso übel ist wie etw. anderes, aber weniger unangenehme Folgen od. Nachteile mit sich bringt;* nach Plato, Protagoras, 5380). **2.** (meist geh.) *Leiden, Krankheit:* die Symptome seines alten -s; mit einem Ü. geschlagen sein. **3.** ⟨o. Pl.⟩ (geh., veraltend) *das Böse:* erlöse uns von dem Ü.!; der Grund, die Wurzel allen -s; etw. ist von/vom Ü. (nach Matth. 5, 37).
übel-, Übel-: ~befinden, das (selten): *Unwohlsein; Unpäßlichkeit;* ~beleumdet ⟨Adj.; o. Steig.; nur attr.⟩ (Ggs.: gutbeleumdet): eine -e Person; ~beraten ⟨Adj.; übler beraten, am übelsten beraten; nur attr.⟩: ein -er Käufer; ~gelaunt ⟨Adj.; übler gelaunt, am übelsten gelaunt; nicht präd.⟩: der -e Chef; sie immer um sich herum; ~gesinnt ⟨Adj.; o. Steig. ungebr.; nur attr.⟩: ein -er Nachbar; ~launig ⟨Adj.; o. Steig.⟩: *verärgert u. bes. schlecht gelaunt,* dazu: ~launigkeit, die; -, -en; ~mann, der ⟨Pl. -männer⟩ (landsch.): svw. ↑Gauner (2); ~nehmen ⟨st. V.; hat⟩: *(wegen jmds. Benehmen, Verhalten) unwillig werden, gekränkt od. beleidigt sein u. es ihm fühlen lassen,* dazu: ~nehmerei [...nemə'raɪ], die; -, -en ⟨Pl. selten⟩: *dauerndes Übelnehmen,* ~nehmerisch [-ne:mərɪʃ] ⟨Adj.; nicht adv.⟩; ~riechend ⟨Adj.; -er, -ste; nicht adv.⟩: eine -e Flüssigkeit; vgl. putrid (a); ~sein, das: *Unwohlsein; Unpäßlichkeit,* dazu: svw. ↑Übel (1); ~stand, der; svw. ↑Übel (1); ~tat, die (geh.): *üble* (1) *[gesetzeswidrige] Tat,* dazu: ~täter, der: *jmd., der eine Übeltat, Schlechtes, Verbotenes getan hat;* vgl. Delinquent; ~tun ⟨unr. V.; hat⟩ (selten): das war übelgetan; ~wollen ⟨unr. V.; hat⟩: *jmdm. übel* (1), *eigentlich gesinnt sein:* er hat mir immer nur übelgewollt; ⟨1. Part.:⟩ in übelwollender Neugier; ⟨subst.:⟩ ~wollen, das; -s: *üble* (1), *unfreundliche Gesinnung.*

Übelkeit, die; -, -en: **1.** ⟨o. Pl.⟩ *Gefühl des Unwohlseins.* **2.** *Zustand, in dem jmdm. übel ist.* Vgl. Nausea.
¹üben [ˈyːbn̩] ⟨sw. V.; hat⟩ /vgl. geübt/ [mhd. üeben, uoben = bebauen; pflegen; beständig gebrauchen]: **1.** *(in einem bestimmten Tätigkeitsbereich) sich für eine spezielle Aufgabe, Funktion intensiv ausbilden:* jeden Tag, mehrere Stunden, stundenlang ü.; du mußt noch viel ü.; der Turner übt *(trainiert)* am Barren. **2.** *eine Sache sehr oft, nach gewissen Regeln u. zu einem bestimmten Zweck wiederholen [u. dadurch lernen]:* einen Handgriff, eine Szene ü.; heute üben wir einparken/das Einparken; mit einigen geübten Griffen. **3.** *durch systematische Tätigkeit eine Fähigkeit erwerben, zu voller Entfaltung bringen, bes. leistungsfähig machen; schulen:* die Finger, die Augen ü.; durch Auswendiglernen das Gedächtnis ü.; mit geübten Händen zupacken. **4.** ⟨ü. + sich⟩ *möglichst große Geschicklichkeit in etw. zu erwerben, sich in etw. geschickt zu machen, zu vervollkommnen suchen:* sich in Rechtschreibung, im Schießen ü.; Ü sich in Geduld, Nachsicht ü. **5.** (geh.) **a)** svw. ↑ausüben (3): Einfluß auf jmdn. ü.; **b)** svw. ↑ausführen (3 c): die Legende ..., daß die Römer den Kaiserschnitt ... erfolgreich geübt hätten (Thorwald, Chirurgen 171). **6. a)** *(ein Musikinstrument) beherrschen lernen:* Geige ü.; sie übt täglich zwei Stunden Klavier; **b)** *auf einem Musikinstrument darzubieten lernen:* eine Sonate, eine Etüde ü.; sie übten [Werke von] Haydn und Mozart; die Kapelle übt einen Marsch. **7.** (verblaßt) **a)** *zeigen, bekunden, an den Tag legen:* Barmherzigkeit, Gerechtigkeit, Gnade, Großmut, Milde, Geduld, Nachsicht ü. *(barmherzig usw. sein);* **b)** *tun, ausführen, ins Werk setzen* (was durch das Subst. ausgedrückt wird): Verrat üben (geh.; *etw., jmdn. verraten);* Vergeltung ü.; Kritik, Rache ü. (↑Kritik, ↑Rache).
²üben [-] ⟨Adv.⟩ [zu ↑über] (mundartl.): svw. ↑drüben.
über [ˈyːbɐ; mhd. über (Adv., Präp.), ahd. ubar (Adv.: ubiri)]: **I.** ⟨Präp. mit Dativ u. Akk.⟩ /vgl. überm, übern, übers/ **1.** (räumlich) **a)** ⟨mit Dativ⟩ kennzeichnet die Lage von etw. im Verhältnis zu etw. (in bestimmter Höhe) darüber Befindlichem; *oberhalb:* die Lampe hängt ü. dem Tisch; die Familie, die ü. uns *(ein Stockwerk höher)* wohnt; der Ort liegt fünfhundert Meter ü. dem Meer[esspiegel]; **b)** ⟨mit Akk.⟩ drückt aus, daß an einen höherliegenden Platz gebracht werden soll od. gebracht worden ist: das Bild ü. das Sofa hängen; **c)** ⟨mit Dativ⟩ drückt aus, daß sich etw. unmittelbar über etw. anderem befindet, etw. umgibt u. es ganz od. teilweise bedeckt, einhüllt o. ä.: sie trägt einen Mantel ü. dem Kleid; Nebel liegt ü. der Wiese; **d)** ⟨mit Akk.⟩ drückt aus, daß etw. direkt auf etw. anderem zu liegen kommt u. bedeckend, verdeckend wirkt: eine Decke ü. den Tisch breiten; du solltest noch einen Pullover ü. die Bluse ziehen; er legte die Jacke ü. den Stuhl, warf die Jacke ü. die Schulter; **e)** ⟨mit Akk.⟩ kennzeichnet einen Ort, eine Stelle, die etw. überquert wird; ü. die Straße, den Platz gehen; er fuhr ü. die Brücke; sie entkamen ü. die Grenze; er schwamm ü. den See; er sprang ü. das Hindernis, ü. den Zaun; ein Flug ü. die Alpen; **f)** ⟨mit Akk.⟩ kennzeichnet einen Ort, eine Stelle, worüber etw. (in unmittelbarer Berührung damit) bewegt: seine Hand strich ü. ihr Haar; er fuhr sich mit der Hand ü. die Stirn; der Wind strich ü. die Felder; Tränen liefen ihr ü. die Wangen; ein kalter Schauer lief mir ü. den Rücken; **g)** ⟨mit Dativ⟩ kennzeichnet eine Lage jenseits, gegenüber von etw. anderem: sie wohnen ü. der Straße; ü. den Bergen leben; **h)** ⟨mit Akk.⟩ kennzeichnet eine Erstreckung, Ausdehnung u. hat den Nebensinn über ... hin bzw. oben nach unten, zu einem bestimmten höher- od. tiefergelegenen Punkt, der dabei überschritten wird: das Wasser reicht ü. die Stiefel; bis ü. die Knöchel im Schlamm versinken; nach der aktuellen Mode reichen Röcke ü. das Knie *(sie bedecken das Knie);* der Fluß tritt ü. die Ufer; der Wein läuft ü. den Rand des Glases; sie kommt nicht ü. das hohe C hinaus; **i)** ⟨mit Akk.⟩ bezeichnet eine Fortbewegung in horizontaler Richtung, wobei ein bestimmter Punkt, eine bestimmte Stelle überschritten wird, über sie hinausgegangen, -gefahren o. ä. wird: unser Spaziergang führte uns ü. die Altstadt hinaus; ü. Akk.⟩ drückt aus, daß eine bestimmte Ort, Bereich, eine Strecke o. ä. passiert wird, um an einen bestimmten anderen Ort zu gelangen: wir sind auf unserer Fahrt in die Dörfer gefahren; ü. Karlsruhe fuhren wir nach Stuttgart; dieser Zug fährt nicht ü. Mannheim; Gefrees ü.

Bayreuth (früher; Angabe bei Anschriften für die Beförderung durch die Post). **2.** (zeitlich) **a)** ⟨mit Akk.⟩ drückt eine Zeitdauer, eine zeitliche Erstreckung aus; *während:* er kommt ü. Mittag nach Hause; ich will ü. das Wochenende segeln; ü. den Winter in Italien sein; **b)** ⟨mit Akk.⟩ (landsch.) drückt den Ablauf einer Frist aus: heute ü. *(in)* drei Wochen; fragen Sie bitte ü. *(in)* acht Tage wieder nach; **c)** ⟨mit Dativ⟩ drückt aus, daß etw. während eines anderen Vorgangs erfolgt; *bei:* gestern ist sie ü. der Arbeit, ü. den Büchern *(beim Lesen)* eingeschlafen; seine Mutter ist ü. *(während)* seiner langen Reise gestorben; **d)** ⟨mit Akk.⟩ drückt aus, daß ein bestimmter Zeitraum abgelaufen ist, daß eine bestimmte zeitliche Grenze überschritten ist: du solltest ü. dieses Alter hinaussein; sie ist ü. die besten Jahre hinaus; es ist zwei Stunden ü. die Zeit. **3. a)** ⟨mit Dativ⟩ zur Angabe einer Reihen- od. Rangfolge: der Major steht ü. dem Hauptmann; der Durchschnitt liegen; was sein Können anbelangt, steht er hoch ü. ihm; niemanden ü. sich anerkennen; er steht ü. mir (1. *er ist mir geistig überlegen* 2. *er ist mein Vorgesetzter);* **b)** ⟨mit Dativ⟩ bezeichnet einen Wert o. ä., der überschritten wird: eine Temperatur ü. Null, ü. dem Gefrierpunkt; etw. ist, liegt ü. dem Durchschnitt; **c)** ⟨mit Akk.⟩ drückt die höchste Stufe einer Rangordnung aus: Musik geht ihm ü. alles; es geht nichts ü. ein gutes Essen; **d)** ⟨mit Akk.⟩ drückt ein Abhängigkeitsverhältnis aus: ü. jmdn. herrschen; ü. etw. verfügen; Gewalt, Macht ü. jmdn., etw. haben; er ist Herr ü. Leben und Tod. **4.** ⟨mit Akk.⟩ in Verbindung mit zwei gleichen Substantiven als Ausdruck einer Häufung des im Subst. Genannten: Schulden ü. Schulden; Fehler ü. Fehler. **5.** ⟨mit Dativ⟩ drückt eine Folge von etw. aus; *infolge:* ü. dem Streit ist ihre Freundschaft entzwei; die Kinder sind ü. dem Lärm aufgewacht. **6.** ⟨mit Akk.⟩ drückt aus, daß das Ausmaß von etw. eine bestimmte Grenze überschreitet: etw. geht ü. jmds. Kraft, ü. jmds. Verstand; er wurde ü. Gebühr gelobt. **7.** ⟨mit Akk.⟩ bezeichnet Inhalt od. Thema einer mündlichen od. schriftlichen Äußerung: ein Essay ü. Schiller; ü. etw., jmdn. sprechen; einen Bericht ü. eine Reise verfassen; ü. [die] Geschäfte reden. **8.** ⟨mit Akk.⟩ bezeichnet die Höhe eines Betrages, einen Wert; *in Höhe von, im Wert von:* eine Rechnung über 50 DM; einen Scheck ü. DM 300 ausstellen. **9.** ⟨mit Akk.⟩ bezeichnet das Mittel, die Mittelsperson o. ä. bei der Durchführung von etw.: eine Anfrage ü. Fernschreiber übermitteln; einen Aufruf ü. alle Sender bringen; er bekam die Anschrift ü. einen Freund *(durch die Vermittlung eines Freundes),* die Telefonnummer ü. die Auskunft. **10.** ⟨mit Akk.⟩ (geh.; dichter.) drückt bei Verwünschungen o. ä. aus: ein Unheil o. ä. auf jmdn. herabkommen soll: die Pest, Fluch ü. die Mörder. **11.** ⟨mit Akk.⟩ in Abhängigkeit von bestimmten Verben: ü. jmdn., etw. weinen, lachen, reden; (landsch.:) ü. jmdn. rufen; sich ü. jmdn., etw. ärgern, freuen; sich ü. etw. einigen; ⟨in Verbindung mit Fragepronomen:⟩ ü. wen hat sie sich geärgert?; ü. was (ugs.; *worüber*) regst du dich so auf?; ⟨in relativischer Verbindung:⟩ der Tante, ü. die wir sprachen; das Haus, ü. dem eine Fahne wehte; das Kleid, ü. das wir entsetzt waren. **12.** ⟨mit Akk.⟩ kennzeichnet in Verbindung mit Kardinalzahlen das Überschreiten einer bestimmten Anzahl: *nur mehr als:* Kinder ü. 10 Jahre; in Mengen ü. 100 Exemplare. **II.** ⟨Adv.⟩ **1. a)** bezeichnet das Überschreiten einer Quantität, Qualität, Intensität o. ä.; *mehr als:* der Stoff ist ü. einen Meter breit; ü. einen Pfund schwer; ü. 18 Jahre [alt] sein; ü. eine Woche lang dauern; ü. 80 Gäste sind geladen; **b)** als Wortpaar **ü. und ü.**: *(völlig; von oben bis unten):* sein Anzug war ü. und ü. mit Schmutz bedeckt. ü. und ü. blühen; ü. und ü. getan, gelegt, genommen o. ä. wird: Segel ü.!; Gewehr ü. (milit. Kommando). **3.** ⟨mit vorangestelltem Akk.⟩ bezeichnet eine zeitliche Erstreckung aus; *durch ... hindurch, während:* den ganzen Tag ü. fleißig lernen. **4.** ⟨als abgetrennter Teil von Adverbien wie „darüber"⟩ (landsch.): da habe ich noch gar nicht ü. nachgedacht. **III.** ⟨Adj.; o. Steig.; nur präd.⟩ (ugs.) **1.** *übrig:* es ist noch Kaffee ü.; vier Mark sind ü.; dafür habe ich immer was ü.; **2. a)** *überlegen:* kräftemäßig ist er mir ü.; ich bin dieser Aufgabe ü.; ist mir der sog einiges ü.; **b)** *satt haben:* ich bin die leidige Angelegenheit endgültig ü.
Überaktivität, die; -, -en: *übermäßige Aktivität* (1, 2): in der Presse wurden die der Polizei gerügt.
überall [auch: –'–] [mhd. überal, ahd. ubaral] ⟨Adv.⟩: **a)**

an jeder Stelle, an allen Orten: ich habe dich ü. gesucht; sich ü. auskennen; ü. auf Erden; ü. und nirgends zu Hause sein; er ist ü. *(bei allen Leuten)* beliebt; **b)** *bei jeder Gelegenheit:* sie drängt sich ü. vor; er will ü. mitmachen.

überallher [---'-, auch: --'--, --'--] ⟨Adv.⟩: *von allen Orten, aus allen Richtungen;* **überallhin** [---'-, auch: --'--, --'--] ⟨Adv.⟩: *an alle Stellen, in alle Richtungen.*

überaltert ⟨Adj.; o. Steig.; nicht adv.⟩: **1.** *größtenteils sich aus alten Menschen zusammensetzend:* eine -e Bevölkerung; der Betrieb ist total ü. **2.** (selten) *zu alt:* ein -er Spieler. **3.** *überholt:* eine -e Pseudomoral; ⟨Abl.:⟩ **Überalterung,** die, -, -en ⟨Pl. ungebr.⟩.

Überangebot, das; -[e]s, -e: *Angebot, das [wesentlich] höher ist als die Nachfrage, das die Nachfrage übersteigt.*

überängstlich ⟨Adj.; o. Steig.⟩: *übermäßig ängstlich;* ⟨Abl.:⟩ **Überängstlichkeit,** die; -.

überanstrengen ⟨sw. V.; hat⟩: *jmdm., sich eine zu große körperliche od. geistige Anstrengung zumuten (u. dadurch jmdn., sich gesundheitlich schaden):* er hat sich, seine Kräfte, sein Herz überanstrengt; du darfst das Kind nicht ü.; ⟨Abl.:⟩ **Überanstrengung,** die; -, -en: **1.** *zu große Anstrengung.* **2.** *das [Sich]überanstrengen.* Vgl. Defatigation.

überantworten ⟨sw. V.; hat⟩ (geh.): **1.** *jmdn., etw. in jmds. Obhut u. Verantwortung geben, jmdm. anvertrauen:* das Kind wurde gestern den Pflegeeltern überantwortet; Funde einem Museum ü. **2.** *jmdn., einer Sache ausliefern:* der Verbrecher wurde dem Gericht, der Gerechtigkeit überantwortet; ⟨Abl.:⟩ **Überantwortung,** die; -, -en ⟨Pl. ungebr.⟩.

Überarbeit, die; -: *Arbeit, die zusätzlich zu der festgelegten täglichen Arbeitszeit geleistet wird;* **überarbeiten** ⟨sw. V.; hat⟩ (ugs.): *länger als üblich arbeiten;* **überarbeiten** ⟨sw. V.; hat⟩: **1.** *durcharbeiten, bearbeiten u. dabei verbessern [u. ergänzen]; eine nahezu neue Fassung (von etw.) erarbeiten:* einen Text, das Manuskript ü.; das Drama ist vom Autor noch einmal überarbeitet worden. **2.** ⟨ü. + sich⟩ *sich durch zu viel Arbeit überanstrengen:* er hat sich überarbeitet; ⟨oft im 2. Part.:⟩ er ist total überarbeitet; ⟨Abl.:⟩ **Überarbeitung,** die; -, -en: **1.** *das Überarbeiten* (1). **2.** ⟨o. Pl.⟩ (selten) *das Überarbeitetsein* (2).

Überärmel, der; -s, - (selten): svw. ↑Ärmelschützer.

überäugig ⟨Adj.; o. Steig.; nicht adv.⟩ (veraltet): *schielend.*

überaus [auch: --'-, '--'-] ⟨Adv.⟩ (geh.): *in ungewöhnlich hohem Grade, Maße:* er ist ü. geschickt.

überbacken ⟨überbäckt/(auch:) überbackt, überbackte/(selten:) überbuk, hat überbacken⟩: *(eine bereits gekochte Speise) bei großer Hitze kurz backen (so daß sie nur an der Oberfläche leicht braun wird):* einen Auflauf mit Käse ü.

Überbau, der; -[e]s -e u. -ten [3: mhd. überbü]: **1.** ⟨Pl. -e; selten⟩ (marx.) *Gesamtheit aller politischen, juristischen, religiösen, weltanschaulichen o. ä. Vorstellungen u. aller Institutionen, die sich Menschen ihren Ideen, Forderungen u. Vorsätzen entsprechend schaffen.* **2.** ⟨Pl. ungebr.⟩ (jur.) *das Überschreiten der Grenze beim Bebauen eines Grundstücks.* **3.** (Bauw.) **a)** *Teil eines Bau[werk]s, der über etw. hinausragt;* **b)** *der auf Stützpfeilern liegende Teil (einer Brücke);* **überbauen** ⟨sw. V.; hat⟩: *über die Grenze [eines Grundstücks] bauen;* **überbauen** ⟨sw. V.; hat⟩: *[ein Dach [als Schutz], ein Bauwerk] über etw. errichten;* **überbaut** ⟨Adj.; Steig. ungebr.; nicht adv.⟩ (Fachspr.): *(von Pferden) mit einer Kruppe, die höher als der Widerrist liegt;* ⟨Abl.:⟩ **Überbauung,** die; -, -en: *das Überbauen.*

überbeanspruchen ⟨sw. V.; hat⟩: *zu stark beanspruchen:* du überbeanspruchst ihn, solltest vermeiden, ihn überzubeanspruchen; ⟨Abl.:⟩ **Überbeanspruchung,** die; -, -en.

überbehalten ⟨sw. V.; hat⟩ (landsch.): svw. ↑übrigbehalten.

Überbein, das; -[e]s, -e [mhd. überbein; zu ↑Bein (5)]: *knotenförmige Geschwulst (bes. an Hand- u. Fußrücken); Ganglion* (2).

überbekommen ⟨st. V.; hat⟩: **1.** (ugs.) *jmds., einer Sache überdrüssig werden:* ich habe dieses dumme Gerede überbekommen; sich ü. **2.** *einen Schlag, einen Hieb bekommen.*

überbelasten ⟨sw. V.; hat⟩: *zu stark belasten* (1 a, 2 a): er hat den Wagen [mit Gepäck] überbelastet, sollte vermeiden, ihn überzubelasten; ⟨Abl.:⟩ **Überbelastung,** die; -, -en.

überbelegen ⟨sw. V.; hat⟩: *(in einem Krankenhaus, Hotel o. ä.) zuviele Personen unterbringen:* man hat das Krankenhaus überbelegt, sollte vermeiden, es zu überbelegen; überbelegte Baracken; ⟨Abl.:⟩ **Überbelegung,** die; -, -en.

überbelichten ⟨sw. V.; hat⟩ (Fot.): *zu lange belichten* (a): er überbelichtet die Filme öfter; er muß vermeiden, die Filme überzubelichten; ⟨Abl.:⟩ **Überbelichtung,** die; -, -en.

überbeschäftigt ⟨Adj.; o. Steig.; nicht adv.⟩: *durch zu viel Beschäftigung überfordert;* **Überbeschäftigung,** die, -, -en ⟨Pl. ungebr.⟩ (Wirtsch.): *Beschäftigungsgrad, der über der möglichen volkswirtschaftlichen Kapazität liegt.*

überbesetzt ⟨Adj.; o. Steig.; nicht adv.⟩: *mit zu vielen Personen besetzt.*

Überbesteuerung, die; -, -en: *zu hohe Besteuerung.*

überbetonen ⟨sw. V.; hat⟩: *zu stark betonen:* er überbetont diese Mängel, sollte vermeiden, sie überzubetonen; ⟨Abl.:⟩ **Überbetonung,** die; -, -en.

überbetrieblich ⟨Adj.; o. Steig.; nicht adv.⟩: *über den [einzelnen] Betrieb hinausgehend:* -e Fortbildungskurse.

Überbett, das; -[e]s, -en (landsch.): *Deckbett, Federbett.*

Überbevölkerung, die; -, -en: svw. ↑Übervölkerung.

überbewerten ⟨sw. V.; hat⟩: *zu hoch bewerten:* jmds. Leistungen ü.; man sollte vermeiden, solche Faktoren überzubewerten; ⟨Abl.:⟩ **Überbewertung,** die; -, -en.

überbezahlen ⟨sw. V.; hat⟩: *zu hoch bezahlen* (1 b): er wird überbezahlt; ⟨Abl.:⟩ **Überbezahlung,** die; -, -en.

überbietbar [...'bi:tba:ɐ̯] ⟨Adj.; o. Steig.; nicht adv.⟩: *zum Überbieten geeignet:* ein kaum -es Beispiel für Intoleranz; **überbieten** ⟨st. V.; hat⟩: **1.** *mehr bieten (als ein anderer Interessent):* jmdn. beträchtlich, um einige hundert Mark [bei einer Auktion] ü. **2.** *übertreffen* (a): er hat den Rekord [beim Kugelstoßen] um zwei Meter überboten; sie überboten einander, sich [gegenseitig] an Höflichkeit; diese Anmaßung ist kaum zu ü.; ⟨Abl.:⟩ **Überbietung,** die; -, -en.

überbinden ⟨st. V.; hat⟩ (schweiz.): *[eine Verpflichtung] auferlegen:* die Kosten des Verfahrens wurden den Klägern überbunden.

Überbiß, der; ...bisses, ...bisse (ugs.): *das Überstehen der oberen Schneidezähne über die unteren bei normaler Stellung der Kiefer.*

überblasen ⟨st. V.; hat⟩ (Musik): *(von Holz- u. Blechblasinstrumenten) durch stärkeres Blasen statt des Grundtons die höheren Teiltöne hervorbringen.*

überblatten ⟨sw. V.; hat⟩ (Fachspr.): *(in bestimmter Art u. Weise) zwei Holzbalken od. -bohlen miteinander verbinden;* ⟨Abl.:⟩ **Überblattung,** die; -, -en (Fachspr.).

überbleiben ⟨st. V.; ist⟩ (ugs.): svw. ↑übrigbleiben; **Überbleibsel** [...blaipsl], das; -s, - (ugs.): *[Über]rest; Relikt* (1).

überblenden ⟨sw. V.; hat⟩ (Rundf., Ferns., Film): *Ton u./od. Bild einer Einstellung allmählich abblenden mit gleichzeitigem Aufblenden eines neuen Bildes u./od. Tons;* ⟨Abl.:⟩ **Überblendung,** die; -, -en.

Überblick, der; -[e]s, -e: **1.** *Blick von einem erhöhten Standort, von dem aus man etw. übersehen kann:* von der Burgruine aus hat man einen guten Überblick über die Stadt. **2.** svw. ↑Übersicht (1): ihm fehlt der Ü.; **überblicken** ⟨sw. V.; hat⟩: svw. ↑übersehen (1, 2).

überborden [...'bɔrdn] ⟨sw. V.; hat/ist⟩ [zu ↑³Bord]: **1.** (landsch.) *über die Ufer treten.* **2.** (bes. schweiz.) *über das Maß hinausgehen; ausarten:* der Betrieb ist leicht überbordet; eine überbordende Phantasie haben.

überbraten ⟨st. V.; hat⟩ in der Wendung **jmdm. einen, eins** o. ä. ü. (ugs.): *jmdm. einen Schlag, einen Hieb o. ä. versetzen):* er hat ihm mit dem Stock eins übergebraten.

überbreit ⟨Adj.; o. Steig.; nicht adv.⟩: *zu breit, überlang.*

überbremsen ⟨sw. V.; hat⟩: *eine zu starke Bremskraft auf etw. ausüben:* durch die härteren Beläge werden die Hinterräder überbremst.

überbrennen ⟨unr. V.; hat⟩ in der Wendung **jmdm. einen, eins** o. ä. ü. (ugs.): ↑überbraten.

überbringen ⟨st. V.; hat⟩ (geh.): *jmdm. etw. bringen, zustellen:* einen Brief ü.; er überbrachte das Geld im Auftrag des Vereins; jmdm. eine Nachricht ü. *(jmdn. von etw. benachrichtigen);* Glückwünsche von jmdm. ü. *(in jmds. Namen gratulieren);* ⟨Abl.:⟩ **Überbringer,** der; -s, -; **Überbringung,** die; -, -en ⟨Pl. ungebr.⟩.

überbrücken [...'brʏkn] ⟨sw. V.; hat⟩: **1.** *über bestimmte Schwierigkeiten hinwegkommen, sie für kurze Zeit beseitigen:* eine Frist, einen Zeitraum ü.; Gegensätze ü. *(ausgleichen).* **2.** (selten) *eine Brücke über etw. bauen, schlagen:* den Fluß ü.; ⟨Abl.:⟩ **Überbrückung,** die; -, -en.

Überbrückungs-: ~**beihilfe,** die: *finanzielle Hilfe zur Überbrückung bestimmter Notsituationen;* ~**geld,** das; vgl. ~beihilfe; ~**hilfe,** die: svw. ~beihilfe; ~**kredit,** der (Bankw.):

Kredit, der einen vorübergehenden Mangel an finanziellen Mitteln überbrückt; ~**maßnahme,** die: vgl. ~**beihilfe.**

überbürden ⟨sw. V.; hat⟩: **1.** (geh.) *überlasten, überanstrengen:* er fühlt sich mit diesem Amt überbürdet. **2.** (schweiz.) *aufbürden;* ⟨Abl.:⟩ **Überbürdung,** die; -, -en.

übercharakterisieren ⟨sw. V.; hat⟩: *überzeichnet (2) charakterisieren; beim Charakterisieren überzeichnen* (2): der Dichter hat diese Romanfigur übercharakterisiert.

Überdach, das; -[e]s, ...dächer: *[als Schutz] über etw. errichtetes Dach;* **überdachen** [...'daxn] ⟨sw. V.; hat⟩: *ein Dach [als Schutz] über etw. errichten; mit einem Dach versehen:* die Veranda, die Ausgrabungsstätte ü.; ⟨Abl.:⟩ **Überdachung,** die; -, -en.

Überdampf, der; -[e]s (Fachspr.): *für den Antrieb einer Maschine o. ä. nicht benötigter Dampf.*

überdauern ⟨sw. V.; hat⟩: *sich (über etw. hinaus) erhalten; erhalten bleiben; überstehen:* dieses Bauwerk hat alle Kriege überdauert.

Überdecke, die; -, -n: *Decke, die [als Schutz] über etw. gelegt wird;* **überdecken** ⟨sw. V.; hat⟩ (ugs.): *(mit einer Decke o. ä.) zudecken:* er deckte ihm eine Zeltbahn über; **überdecken** ⟨sw. V.; hat⟩: **1.** *bedecken:* eine Eisschicht überdeckt den See. **2.** *verdecken; verhüllen:* eine Farbe durch eine andere ü.; ihr Körper wurde von dem weichen Mantel lose überdeckt; ⟨Abl.:⟩ **Überdeckung,** die; -, -en: **1.** *das Überdecken.* **2.** *das Überdecktsein.*

überdehnen ⟨sw. V.; hat⟩: *zu stark dehnen:* einen Muskel, die Bänder ü.; U einige Szenen wirkten überdehnt.

überdenken ⟨unr. V.; hat⟩: *über etw. [intensiv] nachdenken:* er wollte die Sache, den Fall [noch einmal] ü.

überdeutlich ⟨Adj.; o. Steig.⟩: **1.** *allzu deutlich.* **2.** *sehr, überaus deutlich.*

überdies [auch: '– – –] ⟨Adv.⟩: *über dieses, über das alles hinaus; obendrein, außerdem:* ich habe kein Interesse, und ü. fehlt mir das Geld zu solchen Unternehmungen.

überdimensional ⟨Adj.; o. Steig.⟩: *(in der Größe) über das übliche Maß hinausgehend; übermäßig groß:* sie trägt mit Vorliebe -e Brillen; **überdimensionieren** ⟨sw. V.; hat⟩: *in den (optimalen) Maßen, Abmessungen zu groß festlegen, zu hoch ansetzen;* ⟨Abl.:⟩ **Überdimensionierung,** die; -, -en.

überdosieren ⟨sw. V.; hat⟩ (Fachspr.): *mehr als den therapeutischen Normwerten entsprechend verabreichen:* er überdosiert oft; um nicht überzudosieren, sollte man ...; ⟨Abl.:⟩ **Überdosierung,** die; -, -en (Fachspr.): **1.** *das Überdosieren.* **2.** *über den therapeutischen Normwerten liegende Dosis;* **Überdosis; Überdosis,** die; -, ...dosen: *zu große Dosis:* sie starb an einer Ü. Schlaftabletten.

überdrehen ⟨sw. V.; hat⟩ /vgl. überdreht/: **1.** *zu fest, zu stark drehen, so daß das Betreffende auf Grund der Überbeanspruchung nicht mehr zu gebrauchen ist:* die Schraube, die Feder [der Uhr] ü. **2.** *(einen Motor) mit zu hoher Drehzahl laufen lassen.* **3.** *(bei einem Sprung) den Körper zu stark drehen:* Er überdrehte oft seine Doppelsprünge (Maegerlein, Triumph 145). **4.** (Film) *(den Film) schneller als normal durch die Kamera laufen lassen;* **überdreht** ⟨Adj.; -er, -este⟩ (ugs.): *durch starke [seelische] Belastung, Anspannung, Übermüdung unnatürlich wach, munter:* das Kind war ü. und schlief nicht ein; ⟨Abl.:⟩ **Überdrehung,** die; -, -en.

¹**Überdruck,** der; -[e]s, ...drücke (Physik): *Druck, der den normalen Atmosphärendruck übersteigt;* ²**Überdruck,** der; -[e]s, -e (Philat.): *(auf eine Briefmarke) nachträglich über das bereits vorhandene Bild o. ä. gedruckter anderer Wert, anderer Name o. ä.; Aufdruck* (1 b).

Überdruck-: ~**atmosphäre,** die (früher): *Einheit, in der Atmosphärenüberdruck gemessen wurde;* ~**kabine,** die: svw. ↑**Druckkabine;** ~**turbine,** die: svw. ↑**Reaktionsturbine;** ~**ventil,** das: vgl. **Sicherheitsventil.**

überdrucken ⟨sw. V.; hat⟩: *über etw. Gedrucktes nachträglich drucken.*

Überdruß [...drʊs], der; ...drusses [vgl. ↑**verdrießen**]: *Widerwille, Abneigung gegen etw., mit dem man sich [ungewollt] sehr lange eingehend beschäftigt hat; Ennui* (in jmdm. kommt Ü. auf; etw. bereitet Ü.; aus Ü. am Leben Schluß machen; etw. bis zum Ü. tun); **überdrüssig** [...drʏsɪç] ⟨Adj.⟩ in der Verbindung **jmds., einer Sache** (seltener:) **jmdn., eine Sache ü. sein/werden** (*Widerwillen, Abneigung gegen etw. empfinden):* ihrer Lügen ü. sein; er war des Lebens ü.; wir sind seiner ü. geworden.

überdüngen ⟨sw. V.; hat⟩: *mit zu viel Dünger versehen.*

überdurchschnittlich ⟨Adj.; o. Steig.⟩: *über dem Durchschnitt liegend:* ein -es Ergebnis; seine Leistungen sind ü.

übereck ⟨Adv.⟩: **1.** *im [rechten] Winkel:* einen Schrank ü. einbauen. **2.** *quer vor eine Ecke von einer Wand zur anderen:* den Schreibtisch ü. stellen.

Übereifer, der; -s: *allzu großer Eifer;* **übereifrig** ⟨Adj.; o. Steig.⟩ (meist abwertend): *allzu eifrig:* ein -er Schüler.

übereignen ⟨sw. V.; hat⟩: *als Eigentum auf jmdn. übertragen;* ⟨Abl.:⟩ **Übereignung,** die; -, -en.

Übereile, die; -: *zu große Eile;* **übereilen** ⟨sw. V.; hat⟩: **1. a)** *etw. zu rasch u. ohne Folgen genügend bedacht zu haben ausführen, vornehmen:* er hat seine Abreise übereilt; ⟨oft im 2. Part.:⟩ eine übereilte Flucht, Heirat, Tat; sein Entschluß war übereilt; **b)** ⟨ü. + sich⟩ *in einer Sache zu rasch u. ohne Überlegung vorgehen:* du solltest dich damit nicht ü. **2.** ⟨Jägerspr.⟩ *(vom jungen Hirsch) beim Ziehen die Hinterläufe vor die Vorderläufe setzen;* ⟨Abl. zu 1:⟩ **Übereilung,** die; -, -en.

übereinander ⟨Adv.⟩: **1.** *eines über dem anderen; eines über das andere:* die Dosen ü. aufstellen. **2.** *über sich [gegenseitig]:* ü. reden, sprechen.

übereinander- (übereinander 1): ~**legen** ⟨sw. V.; hat⟩: *eines über das andere legen;* ~**liegen** ⟨st. V.; hat⟩: *eines über dem anderen liegen;* ~**schichten** ⟨sw. V.; hat⟩: *eines über das andere schichten;* ~**schlagen** ⟨st. V.; hat⟩: *eines über das andere schlagen* (5 a): die Enden des Tuches ü.; er saß auf seinem Stuhl, die Beine übereinandergeschlagen; ~**setzen** ⟨sw. V.; hat⟩: *eines über das andere setzen;* ~**sitzen** ⟨unr. V.; hat⟩: *eines über dem anderen sitzen;* ~**stehen** ⟨unr. V.; hat⟩: *eines über dem anderen stehen;* ~**stellen** ⟨sw. V.; hat⟩: *eines über das andere stellen;* ~**werfen** ⟨st. V.; hat⟩: *eines über das andere werfen.*

übereinfallen ⟨st. V.; ist⟩ (selten): *in Übereinstimmung stehen.*

übereinkommen ⟨st. V.; ist⟩: *mit jmdm. über etw. einig werden; sich mit jmdm. einigen:* wir sind mit ihm übereingekommen, den Vertrag ruhen zu lassen; die Regierungen sind übereingekommen, Verhandlungen zu führen; **Übereinkommen,** das; -s, -: *Punkte od. Bedingungen, über die man sich geeinigt hat; Einigung, Abmachung:* ein Ü. treffen, erzielen; zu einem Ü. gelangen; **Übereinkunft** [...kʊnft], die; -, ...künfte [...kʏnftə]: *Übereinkommen.*

übereinstimmen ⟨sw. V.; hat⟩: **1.** *die gleiche Meinung mit jmdm. haben:* wir stimmen mit Ihnen darin überein, daß etwas geändert werden muß; in diesem Punkt stimme ich mit ihm überein. **2.** *gleich sein (in etw., z. B. in Art, Inhalt):* die Farbe der Vorhänge stimmt mit dem Ton der Tapeten überein; ihre Aussagen, Aufzeichnungen, Berichte stimmten [nicht] überein; alle Wörter stimmen in Kasus und Numerus überein; übereinstimmende *(konforme)* Ansichten; etw. übereinstimmend feststellen; ⟨Abl.:⟩ **Übereinstimmung,** die; -, -en: *das Übereinstimmen:* keine Ü. erzielen, erreichen; etw. in Ü. bringen; in Ü. mit jmdm. handeln.

übereintreffen ⟨st. V.; ist⟩ (selten): svw. ↑übereinkommen.

überempfindlich ⟨Adj.; o. Steig.⟩: *übertrieben empfindlich; sensitiv;* ⟨Abl.:⟩ **Überempfindlichkeit,** die; -, -en.

überempirisch ⟨Adj.; o. Steig.⟩: *metaphysisch.*

übererfüllen ⟨sw. V.; hat⟩ [LÜ von russ. perewypolnit] (DDR): *über das gesteckte Planziel hinaus produzieren:* das Werk übererfüllte seine Norm; ⟨Abl.:⟩ **Übererfüllung,** die; -, -en.

Überernährung, die; -: *Nahrungsaufnahme, die die notwendigen Kalorienbedarf übersteigt.*

übererregbar ⟨Adj.; o. Steig.; nicht adv.⟩: *zu schnell zu leicht erregbar;* ⟨Abl.:⟩ **Übererregbarkeit,** die; -.

überessen ⟨unr. V.; hat⟩: *so häufig u. so viel von einer Speise essen, daß man sie nicht mehr mag:* ich habe mir Nougat übergegessen; **überessen** ⟨unr. V.; hat⟩: *mehr essen, als man vertragen kann:* sich mit Marzipan u. an Torte übergessen haben.

überfachlich ⟨Adj.; o. Steig.⟩: *nicht fachbezogen:* -e Aspekte.

überfahren ⟨st. V.⟩ (selten): **1.** *von einem Ufer aus ans andere befördern* ⟨hat⟩: der Fährmann hat sie mit seinem kleinen Kahn übergefahren; *von einem Ufer ans andere fahren* ⟨ist⟩: wir sind mit der Fähre übergefahren; **überfahren** ⟨st. V.; hat⟩: **1.** *mit einem Fahrzeug über jmdn., ein Tier fahren u. ihn, es dabei [tödlich] verletzen:* einen Fußgänger ü.; einen Hund ü. **2.** *(als Fahrer) etw. übersehen u. etw. vorbeifahren, ohne es zu beachten:* ein Vorfahrtsschild, eine rote Ampel ü. **3.** *über etw. hinfahren; darüberfahren:* die Startlinie, eine Kreuzung ü. **4.** (ugs.) *von jmdm., der unvor-*

bereitet ist u. *keine Zeit zum Überlegen od. zur Einleitung von Gegenmaßnahmen hat, etw. gegen dessen eigentliches Wollen erlangen:* jmdn. bei Verhandlungen zu ü. suchen. **5.** (Sport Jargon) *hoch, eindeutig besiegen:* der Absteiger wurde mit 5:0 auf dem eigenen Platz überfahren; **Überfahrt,** die; -, -en: *Fahrt mit dem Schiff von einem Ufer zum anderen:* die Ü. war sehr stürmisch; ⟨Zus.:⟩ **Überfahrtsgeld,** das.

Überfall, der; -[e]s, ...fälle: **1.** *Tat, Geschehen, bei dem jmd., etw. überfallen* (1) *wird; plötzlicher, unvermuteter Angriff:* ein dreister, nächtlicher, räuberischer Ü.; der Ü. auf die Bank war gut geplant; einen Ü. auf das Nachbarland planen; Ü verzeihen Sie bitte meinen Ü. (ugs. scherzh.; *meinen überraschenden Besuch*). **2.** *Teil eines Kleidungsstücks, das weit über einen Bund fällt.* **3.** (jur.) *das Fallen von Früchten auf das Nachbargrundstück, die dann als Eigentum des Nachbarn gelten.*

Überfall-: ~**hose,** die: *Kniebundhose, deren Überfall* (2) *im Bereich des Knies die Verschlüsse des Bundes bedeckt;* ~**kommando,** das (volkst.): *alarmbereiter Einsatzdienst der Polizei;* ~**rohr,** das: swv. ↑Überlaufrohr; ~**wagen,** der (volkst.): *Einsatzwagen der Polizei bei Notrufen o.ä.;* ~**wehr,** das: *Wehr, bei dem das [überschüssige] Wasser über die obere Fläche abfließt.*

überfallen ⟨st. V.; ist⟩: **1.** (selten) *über etw. hinfallen.* **2.** (Jägerspr.) *(von Schalenwild) ein Hindernis überspringen;* **überfallen** ⟨st. V.; hat⟩ [(spät)mhd. übervallen]: **1.** *unvermutet, plötzlich anfallen, angreifen, über jmdn., etw. herfallen:* jmdn. nachts, hinterrücks, auf der Straße ü.; gestern haben maskierte Gangster eine Bank überfallen; ein Land [ohne Kriegserklärung] ü.; das Camp wurde von Partisanen überfallen; Ü verzeihen Sie, daß ich Sie überfallen *(unangemeldet besucht)* habe; die Kinder überfielen *(bestürmten)* mich mit tausenderlei Wünschen; bereits im Flughafen überfielen ihn die Journalisten mit Fragen. **2.** *(von Gedanken, Gefühlen, Stimmungen o.ä.) jmdn. plötzlich u. mit großer Intensität ergreifen:* ein Schauder, ein gewaltiger Schreck, Heimweh überfiel uns; eine plötzliche Müdigkeit hat ihn überfallen; **überfällig** ⟨Adj.; o. Steig.; nicht adv.⟩ [1: eigtl. = über die Fälligkeit hinaus; 2: eigtl. = überaus fällig]: **1.** *(bes. von Flugzeugen, Schiffen o.ä.) zur erwarteten, fälligen Zeit nicht eingetroffen; über den planmäßigen Zeitpunkt des Eintreffens hinaus ausbleibend:* das Schiff, das Flugzeug ist seit gestern ü. **2.** *längst fällig:* ein längst -er Besuch; der Wechsel ist ü. *(ist zum Zeitpunkt der Fälligkeit nicht eingelöst worden).*

Überfallkommando (österr.): ↑Überfallkommando.

Überfang, der; -[e]s, ...fänge (Fachspr.): *Schicht aus farbigem Glas, die über ein meist farbloses Glas gezogen ist;* **überfangen** ⟨st. V.; hat⟩ (Fachspr.): *mit einem Überfang versehen:* die Vase ist blau überfangen; **Überfangglas,** das; -es, -gläser (Fachspr.): *Glas mit Überfang.*

überfärben ⟨sw. V.; hat⟩: **1.** (Textilind.) *ein zweifarbig gemustertes Gewebe mit einer dritten Farbe färben (u. damit eine Änderung der beiden bereits vorhandenen Farben bewirken).* **2.** (Fachspr.) *mit einer bestimmten Färbung versehen;* ⟨Abl.:⟩ **Überfärbung,** die; -, -en.

überfein ⟨Adj.; o. Steig.⟩: *allzu fein; im Übermaß fein; übersteigert fein;* **überfeinern** [...'faɪnɐn] ⟨sw. V.; hat; meist im 2. Part.⟩: *im Übermaß verfeinern:* eine überfeinerte Kultur; ⟨Abl.:⟩ **Überfeinerung,** die; -, -en ⟨Pl. ungebr.⟩: *allzu große Verfeinerung; überfeinerte Art.*

überfettet ⟨Adj.; o. Steig.; nicht adv.⟩: *zu viel Fett enthaltend.*

überfirnissen ⟨sw. V.; hat⟩: *mit Firnis überziehen.*

überfischen ⟨sw. V.; hat⟩: **a)** *durch zu viel Fischen [zu] stark reduzieren:* einen Fischbestand ü.; der Hering wurde stark überfischt; **b)** *durch zu viel Fischen im Fischbestand [zu] stark reduzieren:* einen See ü.; überfischte Gewässer; ⟨Abl.:⟩ **Überfischung,** die; -, -en.

überflanken ⟨sw. V.; hat⟩ (Turnen): vgl. übergrätschen.

Überfleiß, der; -es: *allzu großer Fleiß;* **überfleißig** ⟨Adj.; o. Steig.⟩.

überfliegen ⟨st. V.; hat⟩: **1.** *über jmdn., etw. hinwegfliegen:* den Ozean ü.; fremdes Territorium ü. **2.** *mit den Augen schnell über etw. hingehen u. dabei bestrebt sein, das Wesentliche zu erfassen:* einen Fragebogen, einen Vertragsentwurf, einen Text rasch ü. **3.** *rasch u. fast unmerklich über das Gesicht o.ä. hinweggehen:* ein zartes Rot überflog ihre Wangen.

überfließen ⟨st. V.; ist⟩: **1.** (geh.) **a)** swv. ↑überlaufen (1 a):

das Wasser, das Benzin ist [aus dem Tank] übergeflossen; **b)** swv. ↑überlaufen (1 b): die Wanne, der Krug ist übergeflossen; Ü sein Herz fließt vor Begeisterung über. **2.** *in etw. anderes einfließen [u. sich vermischen]:* die Farben fließen ineinander über; Ü das Cello ... fließt vibrierend in das Thema über (A. Zweig, Claudia 66); **überfließen** ⟨st. V.; hat⟩ (selten): *(von Wasser, einer Flüssigkeit o.ä.) über etw. hinwegfließen:* Tränen überflossen ihr Gesicht.

Überflug, der; -[e]s, ...flüge: *das Überfliegen* (1).

überflügeln ⟨sw. V.; hat⟩ [urspr. Soldatenspr., eigtl. = die eigenen Flügel (3 a) an den feindlichen vorbeischieben]: *andere [ohne große Anstrengungen] in ihren Leistungen, Eigenschaften o.ä. übertreffen u. so den Vorrang vor ihnen bekommen:* er hat seine Mitschüler längst überflügelt; ⟨Abl.:⟩ **Überflüg[e]lung,** die; -, -en ⟨Pl. selten⟩.

Überfluß, der; ...flusses [mhd. übervluʒ, LÜ von mlat. superfluitas od. lat. abundantia (↑Abundanz), zu ↑überfließen]: *übergroße, über den eigentlichen Bedarf hinausgehende Menge:* ein Ü. an Nahrungsmitteln, Versorgungsgütern; etw. ist in/im Ü. vorhanden, steht in/im Ü. zur Verfügung; im Ü. leben; zum Ü., zu allem Ü. *(obendrein, zu allem, was sowieso schon ausreichend gewesen wäre)* hatten wir auch noch eine Panne; Spr Ü. bringt Überdruß; ⟨Zus.:⟩ **Überflußgesellschaft,** die; - (abwertend): swv. ↑Konsumgesellschaft; **überflüssig** ⟨Adj.⟩ [mhd. übervlüʒʒec = überströmend; überreichlich, LÜ von spätlat. superfluus]: *für einen Zweck nicht erforderlich u. ihm nicht dienlich, daher überzählig u. unnütz:* eine -e Anschaffung; -e Worte machen; -e Pfunde abspecken; es ist ganz ü., daß du dir Sorgen machst; die Arbeit hier war völlig ü.; etw. für ü. halten; ich komme mir hier [ziemlich, recht] ü. vor; ⟨Abl.:⟩ **Überflüssigkeit,** die; -, -en ⟨Pl. selten⟩.

überfluten ⟨sw. V.; ist⟩ (selten): *über die Ufer steigen:* das Wasser, der Fluß ist übergeflutet; **überfluten** ⟨sw. V.; hat⟩: **1.** *in einer großen Welle über etw. hinwegströmen u. überschwemmen* (1): die See überflutete den Polder hinter dem Deich; das linke Ufer war in Sekundenschnelle überflutet; Ü (geh.:) Licht überflutete den Platz; eine riesige Menschenmenge überflutet die sommerlichen Straßen; Mitleid, Angst, ein Gefühl der Scham überflutet sie; eine Welle von Gewalttätigkeiten überflutete das Land. **2.** swv. ↑überschwemmen (2); ⟨Abl.:⟩ **Überflutung,** die; -, -en.

überfordern ⟨sw. V.; hat⟩: *zu hohe Anforderungen an jmdn., sich, etw. stellen; zu viel von jmdm., sich, etw. fordern:* du überforderst das Kind mit dieser Aufgabe; sich überfordert fühlen; das überfordert die menschliche Vorstellungskraft; das Herz, den Kreislauf ü.; ⟨Abl.:⟩ **Überforderung,** die; -, -en.

überforsch ⟨Adj.; o. Steig.⟩: *allzu forsch.*

Überfracht, die; -, -en: *Fracht, Gepäck mit Übergewicht;* **überfrachten** ⟨sw. V.; hat⟩ (veraltend): swv. ↑überladen: ein Schiff, einen Wagen ü.; Ü ein Stück mit Symbolismen ü.; **Überfrachtung,** die; -, -en.

überfragen ⟨sw. V.; hat⟩ (seltener): *eine Frage, Fragen stellen, auf die man nicht antworten kann:* da überfragst du mich; ***überfragt sein** *(etw. nicht wissen [können]; [auf eine Frage] keine Antwort wissen):* da bin ich überfragt.

überfremden ⟨sw. V.; hat; meist im Passiv od. 2. Part. gebr.⟩: *bewirken, daß Fremdes, fremde Anteile in etw. beherrschend, stark vorhanden sind:* eine Kultur, eine Sprache ü.; eine überfremdete Literatur; ⟨Abl.:⟩ **Überfremdung,** die; -, -en: **1.** *das Überfremden.* **2.** *das Überfremdetsein.*

überfressen, sich ⟨st. V.; hat⟩: *zu viel fressen* (1 a).

überfrieren ⟨st. V.; ist⟩: *durch Frieren* (2 b) *von einer dünnen Eisschicht überzogen sein:* die nasse Straße überfror; Glätte durch überfrierende Nässe.

Überfuhr, die; -, -en (österr.): **1.** *Fähre:* mit der Ü. die Donau überqueren. **2.** *Überfahrt.*

überführen [auch: --'--] ⟨sw. V.; hat⟩: **1.** *(mit Hilfe eines Transportmittels) von einem Ort an einen anderen schaffen:* man führte ihn in eine Spezialklinik über/überführte ihn in eine Spezialklinik; der Sarg, der Tote wurde in die Heimat überführt/übergeführt. **2.** *etw. von einem Zustand in einen anderen bringen:* eine Flüssigkeit wird in den gasförmigen Zustand übergeführt, (seltener:) übergeführt; **überführen** ⟨sw. V.; hat⟩: **1.** *jmdm. eine Schuld, eine Verfehlung o.ä. nachweisen:* der Angeklagte wurde [des Verbrechens] ü. **2.** *über etw. hinwegführen:* 27 Brücken überführen den Neckar; ⟨Abl.:⟩ **Überführung,** die; -, -en: **1.** *das Transportieren von einem Ort an einen anderen.* **2.** *das*

Erbringen des Nachweises von jmds. Schuld, Verfehlung o. ä. **3.** *Brücke, die eine Verkehrslinie über etw. hinwegführt;* vgl. Viadukt; ⟨Zus. zu 1:⟩ **Überführungskosten** ⟨Pl.⟩.

Überfülle, die; -: *allzu große Menge, Vielfalt:* die Ü. des Angebots wirkt erdrückend; **überfüllen** ⟨sw. V.; hat; meist im 2. Part. gebr.⟩: *übermäßig, über das Normalmaß füllen:* die Verwundeten überfüllten die wenigen Lazarette; der Saal, die Bahn, das Stadion war [restlos, total] überfüllt; überfüllte Schulen, Bäder, Busse; ⟨Abl.:⟩ **Überfüllung,** die; -, -en ⟨Pl. ungebr.⟩: *Zustand des Überfülltseins.*

Überfunktion, die; -, -en (Med.): *(von einem Organ) [krankhaft] übersteigerte Tätigkeit, Hyperfunktion* (Ggs.: Unterfunktion).

überfüttern ⟨sw. V.; hat⟩: **a)** *(einem Tier) zu viel Futter geben:* einen Hund ü.; überfütterte Tiere im Zoo; **b)** (fam.) *jmdm. (meist einem Kind) mehr zu essen geben, als ihm bekommt u. als er zur Ernährung braucht;* ⟨Abl.:⟩ **Überfütterung,** die; -, -en ⟨Pl. ungebr.⟩.

Übergabe, die; -, -n: **1.** *das Übergeben* (1 a); *das Überreichen:* die Ü. der Schlüssel mit den Nachmietern vereinbaren. **2.** *Auslieferung an den Gegner* (c): über die Ü. der Stadt verhandeln; ⟨Zus. zu 2:⟩ **Übergabeverhandlung,** die; -, -en.

Übergang, der; -[e]s, ...gänge [spätmhd. übergang, ahd. uparkanc]: **1. a)** *das Überqueren; Vorgang des Überschreitens,' Hinübergehens:* der Ü. der Truppen über den Fluß; **b)** *Stelle, Einrichtung zum Überqueren, Passieren:* ein Ü. über die Bahn für Fußgänger; alle Übergänge werden bewacht. **2.** *Phase des Wechsels zu etw. anderem, Neuem, in ein anderes Stadium:* allmähliche, kontinuierliche, abrupte, unvermittelte Übergänge; der Ü. vom Wachen zum Schlafen; beim Ü. vom Handbetrieb auf maschinelle Fertigung gab es Schwierigkeiten; eine Farbkomposition mit zarten Übergängen *(Schattierungen)*; ohne jeden Ü. **3.** ⟨o. Pl.⟩ **a)** svw. ↑Übergangszeit (1, 2): sie hat sich einen Mantel für den Ü. gekauft; **b)** *Zwischenlösung:* dies kleine Apartment ist für ihn nur ein Ü., dient ihm nur als Ü. **4.** *(bei der Bahn) zusätzliche, nachträglich gelöste Fahrkarte für die nächsthöhere Klasse.*

übergangs-, Übergangs-: ~**bahnhof,** der: svw. ↑Grenzbahnhof; ~**beihilfe,** die: *bei der Entlassung aus der Bundeswehr (nach mindestens zwei Jahren Wehrdienst) geleistete Zahlung an Soldaten;* ~**bestimmung,** die: *vorläufige Bestimmung, die den Übergang von einem alten Rechtszustand in einen neuen regelt;* ~**epoche,** die: vgl. ~zeit (1); ~**erscheinung,** die: *(durch eine fortschreitende Entwicklung bedingte) vorläufige, vorübergehende Erscheinung;* ~**form,** die: ~**erscheinung;** ~**geld,** das: *Geld, das die gesetzliche Unfallversicherung zahlt, wenn ein Arbeitnehmer durch einen Arbeitsunfall od. eine Berufskrankheit arbeitsunfähig ist;* ~**gesellschaft,** die: **1.** *Gesellschaft im Übergang zu einer neuen Entwicklungsstufe.* **2.** (marx.) *Stadium zwischen Kapitalismus u. Kommunismus, in dem sich die revolutionäre Umwandlung der Gesellschaftsordnung u. des menschlichen Bewußtseins vollziehen soll;* ~**heim,** das: *vorübergehende Unterkunft für jmdn., der resozialisiert wird;* ~**laut,** der (Sprachw.): *(meist nicht wahrgenommene) Phase zwischen zwei aufeinanderfolgenden Artikulationsstellungen; Gleitlaut;* ~**los** ⟨Adj.; o. Steig.; nicht adv.⟩: *ohne Übergang* (2); ~**lösung,** die: ~erscheinung; ~**mantel,** der: *leichter Mantel für die Übergangszeit* (2), *für Frühjahr u. Herbst;* ~**periode,** die: **1.** vgl. ~zeit (1). **2.** (marx.) svw. ↑~gesellschaft (2); ~**phase,** die: vgl. ~zeit (1); ~**ritus,** der *(meist Pl.)* (Völkerk.): svw. ↑Initiationsritus; ~**stadium,** das: vgl. ~zeit (1); ~**station,** die: svw. ↑~erscheinung; ~**stelle,** die: svw. ↑Übergang (1 b); ~**stil,** der: ~erscheinung; ~**stufe,** die: ~erscheinung; ~**vertrag,** der: *vorläufiger Vertrag;* ~**zeit,** die: **1.** *Zeit zwischen zwei Entwicklungsphasen, Epochen o. ä.; Zeit des Übergangs zwischen zwei Ereignissen o. ä.* **2.** *Zeit zwischen Sommer u. Winter od. Winter u. Sommer.*

Übergardine, die; -, -n: *meist über* ¹*Stores od. Gardinen angebrachter Vorhang.*

übergeben ⟨st. V.; hat⟩: **1. a)** *jmdm. (dem zuständigen Empfänger) etw. aushändigen u. ihn damit in den Besitz von etw. bringen:* jmdm. ein Päckchen, einen Brief ü.; dem Eigentümer die Schlüssel, das Geld ü.; ü. Sie dieses Telefongespräch an den zuständigen Herrn; Ü dieses Pamphlet sollte der Presse übergeben werden; etw. den Flammen ü. (geh.; *verbrennen [lassen]*); **b)** *jmdm. etw. zum Aufbewahren geben, anvertrauen:* ich habe ihr für die Zeit meines Urlaubs

mein Manuskript übergeben; jmdm. etw. zu treuen Händen ü.; **c)** *etw. übereignen,* ¹*übertragen* (5 b): er hat sein Haus, sein Geschäft, seine Praxis dem Sohn übergeben. **2. a)** *jmdn., etw. einer Instanz o. ä. überantworten:* der Dieb wurde der Polizei übergeben; ich übergebe diese Angelegenheit meinem Anwalt; das gesamte Beweismaterial dem Gericht ü.; **b)** *jmdm. eine Aufgabe übertragen, die Weiterführung einer bestimmten Arbeit o. ä. überlassen:* sein Amt ü.; jmdm./an jmdn. die Führung ü.; die Wache ü.; (Seemannsspr.:) [Ruder] bei 280° (am Kompaß) übergeben! **3.** *jmdn., etw. dem Gegner* (c) *ausliefern:* die Stadt wurde nach schweren Kämpfen [an den Feind] übergeben. **4.** *etw. zu einem bestimmten Zweck, zur Nutzung freigeben:* eine Brücke, einen Streckenabschnitt der Autobahn dem Verkehr ü.; das neue Gemeindezentrum wurde gestern seiner Bestimmung übergeben. **5.** ⟨ü. + sich⟩ *sich erbrechen:* er mußte sich mehrmals ü.; **übergeben** ⟨st. V.; hat⟩ (ugs.): **1.** *über jmdn. etw. decken, breiten, legen:* als sie fror, gab er ihr die Stola über. **2.** **jmdm. einen/eins ü.* (↑überbraten).

Übergebot, das; -[e]s, -e: *höheres Gebot* (4).

Übergebühr, die; -, -en: *höhere Gebühr als üblich.*

übergehen ⟨unr. V.; ist⟩: **1.** *der Besitz eines anderen werden; in den Besitz eines anderen kommen:* das Geschäft ist auf seine Frau übergegangen; das Grundstück wird in den Besitz der Gemeinde, in fremde Hände ü. **2.** *mit etw. aufhören u. etw. anderes beginnen; überwechseln* (2 b): zur Tagesordnung, zu einem anderen Punkt, Thema ü.; man ist dazu übergegangen, Kunststoffe zu verwenden; die Truppen sind zum Angriff übergegangen. **3.** *überwechseln* (2 a): *überlaufen* (2): ins feindliche Lager, zum Gegner, auf die gegnerische Seite ü. **4.** *allmählich in ein anderes Stadium, in einen anderen Zustand kommen:* in Gärung ü.; das Fleisch ist in Fäulnis, die Leiche war schon in Verwesung übergegangen; die Diskussion ging in lautes Geschrei über. **5.** *sich ohne sichtbare od. bemerkbare Grenze vermischen:* Himmel und Meer schienen ineinander überzugehen. **6.** (Seemannsspr.) *über etw. hinwegschlagen:* schwere Seen gingen über; übergehende Brecher. **7.** (Seemannsspr.) *(von Ladung) auf eine Seite rutschen:* Schüttladung geht leicht über und bewirkt Schlagseite. **8.** (geh.) *überfließen* (1 a), *überlaufen* (1 a): sie quirlte den Sekt, daß der Schaum überging; Ü Bis sein Mund überging in Schmerz und Groll (Jahnn, Geschichten 31). **9.** (Jägerspr.) *(vom weiblichen Schalenwild) kein Kalb od. Kitz haben;* **übergehen** ⟨unr. V.; hat⟩: **1. a)** *über etw. hinweggehen* (1): etw. nicht sehen, hören, bemerken o. ä. wollen:* er überging unsere Einwände, Bitten; die frechen Antworten, Fragen sollte man einfach ü.; **b)** *etw. auslassen, überspringen:* einige Seiten, Kapitel ü.; ich übergehe diesen Punkt zunächst und werde später darauf zurückkommen; **c)** *(bestimmte Bedürfnisse) nicht beachten:* den Hunger, Schlaf ü. **2. a)** *jmdn. nicht beachten:* sie überging ihn; **b)** *jmdn. nicht berücksichtigen:* jmdn. bei der Begrüßung, bei der Gehaltserhöhung, im Testament ü.; er fühlt sich übergangen. **3.** (selten) *über etw. [hinweg]-gehen:* da waren unsere Fußspuren, aber überweht, übergangen (Kaschnitz, Wohin 65). **4.** (Jägerspr.) **a)** *über eine Fährte od. Spur gehen, ohne sie zu bemerken;* **b)** *an Niederwild vorbeigehen, ohne es zu sehen;* ⟨Abl. zu 1, 2:⟩ **Übergehung,** die; -.

übergemeindlich ⟨Adj.; o. Steig.⟩: vgl. überstaatlich.

übergenau ⟨Adj.; o. Steig.⟩: *(oft abwertend) allzu genau* (I); *pedantisch, penibel* (a).

übergenug ⟨Adv.⟩: *mehr als genug, viel zu viel:* ü. [Menschen] haben sich dafür begeistert; er hat ü. daran verdient.

übergeordnet ⟨Adj.; o. Steig.; nicht adv.⟩: **1.** ↑überordnen. **2.** ⟨Adj.; o. Steig.⟩ *in seiner Bedeutung, Funktion wichtiger, umfassender als ein anderes:* ein -es Problem.

Übergepäck, das; -[e]s (Flugw.): *Gepäck mit mehr dem zulässigen Gewicht, mehr Gewicht.*

übergescheit ⟨Adj.; o. Steig.⟩ (abwertend): *allzu gescheit u. deshalb schon fast unvernünftig:* ständig -e Reden halten.

Übergewicht, das; -[e]s, -e ⟨o. Pl.⟩ *(von Personen) über dem Normalgewicht liegendes Gewicht* (1 a): Ü. haben, an Ü. leiden; das lästige Ü. abtrainieren; **b)** ⟨Pl. selten⟩ *(von Briefen, Paketen o. ä.) Gewicht* (1 a), *das über die Beförderung zulässige Grenze übersteigt; Mehrgewicht.* **2.** **Ü. bekommen/kriegen* (ugs., *das Gleichgewicht verlieren [u. fallen]*). **3. a)** ⟨o. Pl.⟩ *(durch Macht, Autorität, Einfluß o. ä. bewirkte) Vormachtstellung, Vorherrschaft; Präponde-*

ranz: das militärische, wirtschaftliche Ü. [über jmdn.] gewinnen, behaupten, haben; **b)** 〈Pl. selten〉 *größere Bedeutung, größeres Gewicht* (3): im Lehrplan haben die naturwissenschaftlichen Fächer ein eindeutiges Ü.; 〈Abl.:〉 **übergewichtig** 〈Adj.; o. Steig.; nicht adv.〉: *Übergewicht* (1 a) *habend;* 〈Abl.:〉 **Übergewichtigkeit,** die; -.
übergießen 〈st. V.; hat〉: **1.** *Flüssigkeit über jmdn., etw. gießen:* soll ich noch etwas Soße ü.?; mir war, als ob man mir einen Eimer kaltes Wasser übergegossen hätte. **2.** (selten) *verschütten:* sie zitterte und goß die Milch über. **3.** (selten) *aus einem Gefäß in ein anderes gießen;* **übergießen** 〈st. V.; hat〉: *über jmdn., sich, etw. eine Flüssigkeit gießen:* die Teeblätter mit kochendem Wasser ü.; das Fleisch in der Röhre muß ständig mit einer Soße übergossen werden; er übergoß sich mit Benzin und verbrannte sich; Ü jmdn. mit Hohn ü.; der Platz war von Scheinwerferlicht übergossen *(hell erleuchtet);* 〈Abl.:〉 **Übergießung,** die; -, -en.
übergipsen 〈sw. V.; hat〉: *mit Gips bedecken;* 〈Abl.:〉 **Übergipsung,** die; -, -en.
überglänzen 〈sw. V.; hat〉: **1.** (Kochk.) **a)** svw. ↑glacieren (2); **b)** svw. ↑glasieren (b). **2.** (dichter.) *mit Glanz* (a) *bedecken:* das Mondlicht überglänzte die Hügel.
überglasen 〈sw. V.; hat〉: *mit Glas decken* (1 b), *mit einem Glasdach versehen:* den Balkon ü. [lassen]; die Halle ist überglast; 〈Abl.:〉 **Überglasung,** die; -, -en.
überglücklich 〈Adj.; o. Steig.〉: *überaus glücklich* (2).
übergolden 〈sw. V.; hat〉: *mit einem leichten Überzug von Gold versehen:* eine Statue ü.; Ü die Abendsonne übergoldet die Dächer (dichter.); *läßt sie golden leuchten).*
übergrasen 〈sw. V.; hat〉 (Fachspr.): svw. ↑überweiden; 〈Abl.:〉 **Übergrasung,** die; -, -en.
übergrätschen 〈sw. V.; hat/ist〉 (Turnen): *über das Gerät hinweg eine Grätsche ausführen.*
übergreifen 〈st. V.; hat〉 /vgl. übergreifend/: **1.** *(bes. beim Klavierspielen, Geräteturnen) mit der einen Hand über die andere hinübergreifen:* er muß an dieser Stelle der Etüde ü. **2.** *sich auch auf etw. anderes ausbreiten, ausbreiten; etw. anderes,* (seltener:) *jmd. anderen miterfassen:* das Feuer, der Brand griff rasch auf die umliegenden Gebäude über; die Epidemie, der Streik hat auf andere Gebiete übergegriffen; **übergreifen** 〈st. V.; hat〉 (Fachspr.): *greifend [teilweise] bedecken, umschließen:* die Zähne des Oberkiefers übergreifen die des Unterkiefers; **übergreifend** 〈Adj.; meist attr.〉: *von übergeordneter Bedeutung, Wichtigkeit, Gültigkeit u. deshalb innerhalb eines bestimmten Bereichs alles andere bestimmend;* **Übergriff,** der; -[e]s, -e: *unrechtmäßiger Eingriff in die Angelegenheiten, den Bereich o. ä. eines anderen:* ein feindlicher, militärischer Ü.
übergroß 〈Adj.; o. Steig.〉: *übermäßig, ungewöhnlich groß* (1 a, 4, 5); **Übergröße,** die; -, -n: *Größe (bes. in der Konfektion), die die durchschnittlichen Maße überschreitet.*
übergrünen 〈sw. V.; hat〉: *mit Grün* (2) *überdecken.*
überhaben 〈unr. V.; hat〉 (ugs.): **1.** *(ein bestimmtes Kleidungsstück) [lose] über ein anderes angezogen haben:* sie hatte nur einen leichten Mantel über. **2.** *jmds., einer Sache überdrüssig sein:* ich habe ihre Nörgelei, die Warterei [allmählich], deine Freunde über. **3.** (landsch.) *[als Rest] übrig haben:* er hatte nur noch ein paar Mark [vom Lohn] ü.
Überhaft, die; - (jur.): *unmittelbar nach Beendigung einer Untersuchungshaft od. Haftstrafe in Kraft tretende neue Haft für ein anderes Vergehen derselben Person.*
überhalten 〈st. V.; hat〉: **1.** (ugs.) *über jmdn., etw. halten.* **2.** (Forstw.) *bei der Abholzung eines Waldgebietes stehenlassen:* eine Kiefer ü.; **überhalten** 〈st. V.; hat〉 (österr. veraltet): svw. ↑übervorteilen: er ist beim Kauf des Hauses überhalten worden; **Überhälter** [...hɛltɐ] der; -s, - (Forstw.): *Baum, der bei der Abholzung übergehalten* (2) *wird.*
überhändigen 〈sw. V.; hat〉 (veraltet): svw. ↑aushändigen; **Überhandnahme** [...na:mə], die; - [zu veraltet „Überhand" für ↑Oberhand]; **überhandnehmen; überhandnehmen** 〈st. V.; hat〉: *(in bezug auf etw. Negatives) in übermächtiger Weise an Zahl, Stärke, Intensität zunehmen; stark anwachsen, sich stark vermehren:* das Unkraut, der Verkehrslärm nahm überhand; die Überfälle haben hier [allmählich] überhandgenommen.
Überhang, der; -[e]s, ...hänge: **1. a)** (bes. Archit.) *etw., was über die eigene Grundfläche hinausragt; auskragender* (a) *Teil bes. eines Fachwerkbaus;* **b)** '*überhängende* (b) *Felswand;* **c)** *etw., was* '*überhängt* (c), *über ein Grundstück hinausreicht;* '*überhängende* (c) *Zweige o. ä.:* den Ü. ab-

schneiden. **2.** *über ein bestimmtes Maß, die [augenblickliche] Nachfrage hinausgehende Menge von etw.:* Überhänge an Waren haben; An der Jahreswende 1965/66 war ein Ü. von 795 000 Wohnungen vorhanden (MM 30. 4. 66). **3.** *Kleidungsstück zum* ²*Überhängen; Umhang:* 'Überhängen 〈st. V.; hat〉: **a)** (bes. Archit.) *über die eigene Grundfläche hinausragen; auskragen* (a): das überhängende Geschoß eines Fachwerkhauses; **b)** *stärker als die Senkrechte, als ein rechter Winkel geneigt sein,* '*hängen* (2 b): die Felswand, der Turm von Pisa hängt über; **c)** *herabhängend über etw. hinausreichen; über den Rand, die Grenze von etw.* '*hängen:* die Zweige des Apfelbaums hingen über; ²**überhängen** 〈st. V.; hat〉: *über die Schulter[n]* ²*hängen; umhängen:* jmdm. einen Mantel ü.; ich hängte [mir] das Gewehr, die Tasche über; '**überhängen** 〈st. V.; hat〉 (seltener): *auf etw. herunterhängen u. dadurch das Betreffende [teilweise] bedecken:* die Mauer war von Efeu überhangen; ²**überhängen** 〈sw. V.; hat〉 (seltener): *mit etw., was man über etw.* ²*hängt, das Betreffende bedecken, verhängen, verhüllen:* ich überhängte das Bild [mit einem Tuch]; **Überhangmandat,** das; -[e]s, -e (Politik): *Direktmandat, das eine Partei über die ihr nach dem Verhältniswahlrecht zustehenden Parlamentssitze hinaus gewonnen hat;* **Überhangsrecht,** das; -[e]s (jur.): *Recht, den Überhang* (1 c) *des benachbarten Grundstücks abzuschneiden, zu beseitigen.*
überhapps, überhaps [...'haps] 〈Adv.〉 (österr. ugs.): **1.** *ungefähr, annäherungsweise.* **2.** *obenhin.*
überhart 〈Adj.; o. Steig.〉: *sehr, ungewöhnlich hart.*
überhasten 〈sw. V.; hat〉: **a)** *zu hastig ausführen, tun:* eine Entscheidung ü.; 〈oft im 2. Part.:〉 überhasteter Schritt; überhastet sprechen, urteilen; **b)** 〈ü. + sich〉 *(in seinem Handeln, Reden) sich nicht die erforderliche Zeit zum Überlegen lassen; wegen zu großer Hast unüberlegt sein:* sie wurde verlegen und überhastete sich; seine Worte überhasteten (geh.) *überstürzten)* sich; 〈Abl.:〉 **Überhastung,** die; -, -en: **a)** 〈o. Pl.〉 *das [Sich]überhasten;* **b)** *einzelne überhastete Handlung, Äußerung o. ä.*
überhäufen 〈sw. V.; hat〉: **a)** *jmdm. etw. im Übermaß zukommen, zuteil werden lassen:* jmdn. mit Geschenken, Wohltaten ü.; man überhäufte ihn mit Ehren, Ratschlägen, Vorwürfen; mit Arbeit überhäuft sein; **b)** (selten) *etw. in so großer Anzahl irgendwo hinstellen, hinlegen, daß es die ganze Fläche bedeckt, sich dort statt stapelt:* den Schreibtisch mit Akten ü.; 〈Abl.:〉 **Überhäufung,** die; -, -en.
überhaupt 〈Adv.〉 [spätmhd. über houbet = über das Haupt, die Häupter (der Tiere) hin, d. h. ohne (sie) zu zählen]: **1.** drückt eine Verallgemeinerung aus; *insgesamt [gesehen], im allgemeinen:* ich habe ihn gestern nicht angetroffen, er ist ü. selten zu Hause; mir gefällt es in London, ü. in England. **2.** *verstärkt bei Verneinungen; [ganz u.] gar:* das stimmt ü. nicht, war ü. nicht vorgesehen, möglich; davon kann ü. keine Rede sein. **3.** in Kommas eingeschlossen, in Verbindung mit „und"; *abgesehen davon, überdies:* der Tag war diesig, und ü., auf einen einzelnen (= Mann) kam es nicht an (Plievier, Stalingrad 207). **4.** als Partikel in Fragesätzen, oft in Verbindung mit bestimmten Modaladverbien od. -partikeln; verleiht der Frage den Charakter des Grundsätzlichen; *eigentlich:* hast du denn ü. eine Ahnung, was du damit gerichtet hast?; wie konnte das ü. passieren? **5.** (selten) *und schon gar; besonders:* man wird, ü. im Alter, nachlässiger.
überheben 〈st. V.; hat〉 (ugs.): svw. ↑hinüberheben; **überheben** 〈st. V.; hat〉: **1.** (veraltend) svw. ↑entheben (1): jmdn. allen weiteren Nachdenkens, einer Antwort ü. **2.** 〈ü. + sich〉 (veraltend) *anmaßend sein, sich überheblich zeigen:* ich will mich nicht ü., aber ... **3.** 〈ü. + sich〉 (ugs.) svw. ↑sich verheben; **überheblich** [...'he:plɪç] *sich selbst zu viel Bedeutung beimessend, die eigenen Fähigkeiten o. ä. zu hoch einschätzend u. auf andere in kränkender Weise mitleidig od. verächtlich herabsehend od. eine solche Haltung erkennen lassend; arrogant:* ein -er Mensch; ein -er Ton; seine Kritik ist ü.; ü. sprechen; 〈Abl.:〉 **Überheblichkeit,** die; -, -en: **a)** 〈o. Pl.〉 *das Überheblichsein; Arroganz;* **b)** (selten) *einzelne überhebliche Äußerung o. ä.;* **Überhebung,** die; 〈Pl. selten〉 (veraltend): svw. ↑Überheblichkeit.
Überhege, die; - (Forstw., Jagdw.): *übermäßige Hege des Wilds, die zu einer für Forst- u. Landwirtschaft abträglichen Vermehrung führt.*
überheizen 〈sw. V.; hat〉: *zu stark, übermäßig heizen* (1 b): die Wohnung ü.; 〈meist im 2. Part.:〉 ein überheizter Raum.

überhell ⟨Adj.; o. Steig.⟩: *ungewöhnlich, sehr, zu hell* (1).

überhin ⟨Adv.⟩ (veraltend): svw. ↑obenhin.

überhitzen [...ˈhɪtsn̩] ⟨sw. V.; hat⟩: **1.** *über das Normalmaß erhitzen* (1): das Wasser ü.; ⟨meist im 2. Part.:⟩ überhitzter Dampf, Ü überhitzte *(übermäßig erregte)* Gemüter; die überhitzte *(übersteigerte)* Konjunktur; ⟨Abl.:⟩ **Überhitzer,** der; -s, -: *nebeneinanderliegende Stahlrohre als Teil eines Dampfkessels, die den zugeführten Dampf über die Siedetemperatur erhitzen;* **Überhitzung,** die; -, -en ⟨Pl. selten⟩.

überhöhen ⟨sw. V.; hat⟩ /vgl. überhöht/: *[einen Teil von etw.] höher machen, bauen; erhöhen* (1): einen Damm ü.; [in einer Kurve] eine Straße, ein Gleis ü. (Bauw.; *in einer Kurve den äußeren Rand der Fahrbahn bzw. die äußere Schiene des Gleises höher legen*); überhöhte Kurven; **überhöht** ⟨Adj.; o. Steig.; nicht adv.⟩: *die normale Höhe übersteigend, zu stark erhöht* (2 a); *zu hoch* (I 2): -e Preise, Mieten; mit -er Geschwindigkeit fahren; **Überhöhung,** die; -, -en: **1.** *übermäßige Erhöhung* (3) *von etw.* **2.** *das Überhöhen.* **3.** (Bauw.) *Maß, um das eine [tragende] Konstruktion beim Bau in der Mitte eine höhere Lage erhält als an den Enden.* **4.** (Geogr.) *(auf Reliefglobon o.ä.) Darstellung der Höhen u. Tiefen in einem Maßstab, der größer ist als der der horizontalen Größen.*

Überhol- (überholen 1 a): **∼manöver,** das: *Versuch, ein anderes Kraftfahrzeug zu überholen;* **∼spur,** die: *Fahrspur, die beim Überholen zu benutzen ist:* auf die Ü. wechseln; **∼verbot,** das; **∼versuch,** der; **∼vorgang,** der.

überholen ⟨sw. V.; hat⟩ [urspr. Seemannsspr., nach engl. to overhaul]: **1.** *an das andere Ufer befördern:* jmdn. ü.; hol über! (früher; *Ruf nach dem Fährmann*). **2.** (Seemannsspr.) *(von Schiffen) sich unter dem Druck des Windes auf die Seite legen:* das Schiff holte über, hat nach Backbord übergeholt. **3.** (Seemannsspr.) *(von Segeln) auf die andere Seite holen* (5): hol über! (Kommandoruf); **überholen** ⟨sw. V.; hat⟩ /vgl. überholt/: **1. a)** *durch größere Geschwindigkeit jmdn., etw. einholen u. an dem Betreffenden vorbeifahren, vorbeilaufen, ihn, es hinter sich lassen:* ein Auto, einen Radfahrer ü.; kurz vor dem Ziel wurde er überholt; ⟨auch ohne Akk.-Obj.:⟩ man darf nur links ü.; ⟨subst.:⟩ Überholen streng verboten!; **b)** *leistungsmäßig jmdn. gegenüber einen Vorsprung gewinnen; jmdn. übertreffen:* er hat seine Mitschüler überholt. **2.** *auf [technische] Mängel überprüfen u. reparieren, wieder völlig instand setzen:* einen Wagen, eine Maschine, einen Motor ü.; die Anlage muß gründlich, total überholt werden; **überholt** ⟨Adj.; o. Steig.; nicht adv.⟩: *nicht mehr der gegenwärtigen Zeit, dem augenblicklichen Stand der Entwicklung entsprechend; nicht mehr aktuell, unmodern; veraltet, anachronistisch* (2): -e Ansichten; **Überholung,** die; -, -en: das Überholen (2): der Wagen muß zur Ü. in die Werkstatt; ⟨Zus.:⟩ **überholungsbedürftig** ⟨Adj.; nicht adv.⟩: der Motor ist ü.

überhören ⟨sw. V.; hat⟩ (ugs.): *zu oft hören, anhören* (1 b) *u. deshalb kein Gefallen mehr daran finden:* ich habe mir diesen Song übergehört; **überhören** ⟨sw. V.; hat⟩: **1. a)** *aus Mangel an Aufmerksamkeit o.ä. nicht hören* (1 b): er hat das Klingeln, ihr Kommen überhört; **b)** *über etw. hinweggehen, als ob man es nicht gehört hätte; auf eine Äußerung, ein Signal o.ä. absichtlich nicht reagieren:* eine Klingeln ü.; einen Vorwurf, eine Anspielung ü.; das möchte ich [lieber] überhört haben! (als Entgegnung auf eine als unangebracht empfundene Bemerkung, auf die man nicht eingehen will). **2.** (veraltet) svw. ↑abhören (1).

Über-Ich, das; -[s], -s, selten: - (Psych.): *durch die Erziehung entwickelte normative Kontrollinstanz der Persönlichkeit.*

überindividuell ⟨Adj.; o. Steig.⟩: *über das Individuum* (1, 3) *hinausgehend.*

überinterpretieren ⟨sw. V.; hat⟩: *bei der Interpretation von etw. mehr Bedeutung darin sehen, als tatsächlich darin enthalten, angelegt ist:* ein Gedicht, eine Stelle ü.; ⟨Abl.:⟩ **Überinterpretation,** die; -, -en.

überirdisch ⟨Adj.; o. Steig.⟩: **1.** *sich den irdischen Maßstäben entziehend, der Erde entrückt, dem geistigen, unkörperlichen Bereich angehörend; nicht -es Wesen;* das Mädchen war von -er Schönheit. **2.** (veraltet) svw. ↑oberirdisch.

überjährig ⟨Adj.; o. Steig.; nicht adv.⟩ (veraltend): *älter, schon länger bestehend [als gewöhnlich od. als es für etw. Bestimmtes nötig ist]:* ein -es Leiden; die Kuh ist ü. (Landw.; *kalbt erst im vierten Jahr).*

überkämmen ⟨sw. V.; hat⟩: *flüchtig noch einmal kämmen* (1 a): das Haar ü.; ich muß mich noch schnell ü.

überkandidelt [...kandiːdl̩t] ⟨Adj.; nicht adv.⟩ [zu ↑kandidel] (ugs.): *durch Übertriebenheit von Normalen abweichend; in einer als exaltiert od. leicht verrückt empfundenen Weise überspannt:* eine -e Person; sie ist leicht, ziemlich ü.

Überkapazität, die; -, -en ⟨meist Pl.⟩ (Wirtsch.): *(auf längere Sicht nicht auszunutzende) zu große Kapazität* (2 b).

überkippen ⟨sw. V.; ist⟩: *auf der einen Seite zu schwer werden, Übergewicht bekommen u. herunter-, umfallen, umstürzen:* das Tablett kippte über; die Leiter ist nach vorne übergekippt; Ü seine Stimme kippte [vor Aufregung, Wut] über *(klang plötzlich sehr hoch u. schrill).*

Überklasse, die; -, -n (Biol., bes. Bot.): *zwischen [Unter]-stamm u. Klasse* (3) *stehende, mehrere Klassen zusammenfassende Kategorie.*

überkleben ⟨sw. V.; hat⟩: *etw. auf etw. kleben, um das Betreffende dadurch zu verdecken:* Plakate ü.

Überkleid, das, -[e]s, -er (veraltend): *Kleidungsstück, das über anderen Kleidungsstücken getragen wird;* **überkleiden** ⟨sw. V.; hat⟩ (geh., veraltend): *mit etw. bedecken [u. dadurch verhüllen]; überdecken, verkleiden* (2); **Überkleidung,** die; -: *Gesamtheit der Überkleider;* **Überkleidung,** die; -, -en (geh., veraltend): *etw., was zum Überkleiden von etw. dient, womit etw. überkleidet ist.*

überklettern ⟨sw. V.; hat⟩: *über etw. klettern:* den Zaun ü.

überklug ⟨Adj.; o. Steig.⟩ (iron.): svw. ↑superklug.

überknöcheln ⟨sw. V.; hat⟩ (österr. ugs.): *sich den Fuß verstauchen, verrenken:* ich habe mir den Fuß überknöchelt.

überkochen ⟨sw. V.; ist⟩: *so stark kochen* (3 a), *daß die betreffende Flüssigkeit über den Rand des Gefäßes fließt:* die Milch kocht gleich über, ist übergekocht; Ü vor Wut, Zorn ü. *(sehr, überaus wütend, zornig sein);* **überkochen** ⟨sw. V.; hat⟩ (landsch., bes. österr.): *noch einmal kurz zum Kochen* (3 a) *bringen; aufkochen* (2): die Marmelade muß [noch mal] überkocht werden.

überkommen ⟨st. V.; ist⟩: **1.** (Seemannsspr.) *(vom Seewasser)* an Deck spülen, spritzen: schwere Brecher kamen über, waren übergekommen. **2.** (landsch.) *(an einem [Reise/ziel] in bestimmter Weise ankommen:* komm gut über!; wir sind wohlbehalten übergekommen. **3.** (landsch.) *mit etw. herausrücken* (2): er kommt mit der Unterhaltszahlung nicht über; **überkommen** ⟨st. V.⟩: **1.** *(von Empfindungen, Gefühlen) plötzlich u. mit großer Intensität ergreifen* ⟨hat⟩: Mitleid, Angst, Ekel, Zorn überkam ihn [bei diesem Anblick, als er das sah]; bei diesem Gedanken überkam es uns heiß, kalt *(schauderte uns).* **2.** ⟨nur im 2. Part. gebr.⟩ (geh.) **a)** *überliefern, als ¹Erbe* (2) *weitergeben* ⟨ist⟩: viele Zeugnisse dieser alten Kultur sind [auf] uns überkommen; überkommene Bräuche, Sitten; **b)** (veraltend) *als Erbanlage erhalten, erben* (2) ⟨hat⟩: das Erbe, das Joseph vom Vater überkommen hatte (Th. Mann, Joseph 84).

Überkompensation, die; -, -en (Fachspr.): *übersteigerte Kompensation;* **überkompensatorisch** ⟨Adj.; o. Steig.⟩ (Fachspr.): *in übersteigertem Maße kompensatorisch;* **überkompensieren** ⟨sw. V.; hat⟩ (Fachspr., bildungsspr.): *in übersteigertem Maße kompensieren* (1): er hat seine Minderwertigkeitsgefühle mit betonter Männlichkeit überkompensiert; ⟨Abl.:⟩ **Überkompensierung,** die; -, -en.

überkonfessionell ⟨Adj.; o. Steig.⟩: *die Konfessionen* (1) *übergreifend, nicht von ihnen abhängend.*

überkreuzen ⟨sw. V.; hat⟩: *überkreuz legen* (2): sie überkreuzten den Stephansplatz. **2.** svw. ↑kreuzen (1): die Arme ü.; mit überkreuzten Beinen dasitzen. **3.** ⟨ü. + sich⟩ *sich rechtwinklig od. schräg überschneiden u. dabei ein Kreuz bilden:* sich überkreuzende Linien.

überkriegen ⟨sw. V.; hat⟩ (ugs.): *überbekommen* (1, 2).

Überkrone, die [...ˈkroːnən] ⟨sw. V.; hat⟩ (Zahnmed.): *mit einer Zahnkrone versehen;* ⟨Abl.:⟩ **Überkronung,** die; -, -en.

überkrusten ⟨sw. V. [...ˈkrʊstn̩] ⟨sw. V.; hat⟩: **1.** (Gastr.) svw. ↑gratinieren. **2.** ⟨meist im 2. Part.⟩ *mit einer Kruste* (b) *von etw. bedecken:* der Wagen war mit Eis überkrustet.

überkugeln, sich ⟨sw. V.; hat⟩: *sich kugelnd* (2), *wälzend überschlagen:* die kleinen Bären überkugelten sich.

überkühlen ⟨sw. V.; hat⟩ (Kochk. österr.): *[allmählich u. wenig] abkühlen:* Krapfen, bevor man sie füllt, ü. lassen.

überladen ⟨st. V.; hat⟩ (selten): svw. ↑umladen (1): ein Schiff, einen Wagen ü.; Ü sich den Magen ü. *(zu viel essen);* mit Arbeit überladen sein; ²überladen (st. V.; hat): *zu sehr, zu schwer beladen:* einen Wagen ü.; Ü sich [mit] Arbeit haben u. dadurch überlastet sein); ²**überladen** ⟨Adj.; nicht adv.⟩: *so überreich mit etw., bes. Schmuck, Zierrat, versehen, daß es erdrückend wirkt,*

das einzelne gar nicht mehr zur Geltung kommt; barock (1 b): eine -e Fassade; ein -er Stil; das ganze Werk ist ü. und theatralisch; ⟨Abl.:⟩ **Überladenheit,** die, -: *das Überladensein;* **Überladung,** die, -, -en.

überlagern ⟨sw. V.; hat⟩: **1.** *sich über etw. lagern* (2 c): von Sedimentschichten überlagertes Gestein. **2.** *in bestimmten Bereichen überschneiden; teilweise überdecken:* der Sender wird auf dieser Wellenlänge von einem anderen überlagert; ⟨auch ü. + sich:⟩ diese Ereignisse haben sich überlagert. **3.** *zu lange lagern* (3 a) *u. dadurch an Qualität verlieren od. unbrauchbar werden:* überlagerte Medikamente, Batterien; ⟨Abl.:⟩ **Überlagerung,** die, -, -en: **a)** *das [Sich]überlagern;* **b)** *das Überlagertsein (von etw.);* **c)** (Physik) svw. ↑ Interferenz (1); vgl. Superposition; ⟨Zus.:⟩ **Überlagerungsempfänger,** der (Funkw.): *Rundfunkgerät, das auf Grund eines eingebauten Oszillators größere Trennschärfe hat;* ¸Superheterodynempfänger.

Überland- [auch: ‒ ‒´‒...]: ~**bahn,** die: **1.** *zwischen Städten u. Nachbarorten verkehrende Klein- od. Straßenbahn.* **2.** (früher) *transkontinentale Eisenbahn;* ~**bus,** der: *Bus, der über den Stadtbereich hinaus verkehrt u. bes. in ländlichen Gegenden die Verbindung zwischen benachbarten Ortschaften herstellt;* ~**fahrt,** die: *Fahrt* (2 a) *über Land;* ~**kraftwerk,** das: *Kraftwerk zur Versorgung eines größeren Bezirks;* ~**leitung,** die: *Leitung* (3 b) *eines Überlandkraftwerks;* ~**partie,** die: vgl. ~fahrt; ~**verkehr,** der; ~**werk,** das: svw. ↑~kraftwerk; ~**zentrale,** die: svw. ↑~kraftwerk.

überlang ⟨Adj.; o. Steig.⟩: *besonders, außergewöhnlich* ¹*lang;* **Überlänge,** die; -, -n: **1.** *(von Konfektionsgrößen) über das Normalmaß hinausgehende Länge* (1 a): die Hose hat Ü. **2.** *die übliche, normale Dauer überschreitende Länge* (3 a) *von etw.:* die Sendung hat Ü.; ein Film hat Ü.

überlappen [...ˈlapn̩] ⟨sw. V.; hat⟩ [zu ↑ Lappen]: *in bestimmten [Flächen]bereichen teilweise überdecken, überlagern;* ⟨Abl.:⟩ **Überlappung,** die; -, -en.

überlassen ⟨st. V.; hat⟩ (ugs.): svw. ↑ übriglassen; **überlassen** ⟨st. V.; hat⟩: **1. a)** *auf [den Gebrauch, Nutzen von] etw., was einem gehört od. worauf man Anspruch hat, zugunsten einer anderen Person [vorübergehend] verzichten, ihr das Betreffende abtreten od. zur Verfügung stellen:* jmdm. etw. bereitwillig, nur ungern, als Pfand, zur Erinnerung ü.; er überließ ihnen während des Urlaubs seine Wohnung; er hat mir seinen alten Wagen billig überlassen *(verkauft).* **2.** *in jmds. Obhut geben; anvertrauen* (1 b): sie überläßt die Kinder der Fürsorge der Großmutter; jmdn. sich selbst ü. *(ohne Aufsicht o. ä., ohne Gesellschaft, allein lassen).* **3.** *jmdn. etw. nach dessen eigenem Urteil, Gutdünken tun, entscheiden lassen (sich selbst dabei nicht einmischen; anheimstellen):* die Erziehung der Kinder den Eltern ü.; jmdm. die Wahl, Entscheidung ü.: überlaß das bitte mir! *(misch dich hier nicht ein!);* er überließ nichts dem Zufall; sie hat mal wieder alle Arbeit ihm überlassen *(hat alle Arbeit ihn tun lassen).* **4. a)** *jmdn. einem bestimmten Zustand preisgeben; in einem bestimmten Zustand, dem jmd. Hilfe o. ä. braucht, den Betreffenden allein lassen, sich nicht um ihn kümmern:* jmdn. dem Elend, seiner Verzweiflung ü. **b)** ⟨ü. + sich⟩ *sich von etw., bes. Empfindungen o. ä., ganz beherrschen lassen, ihnen nachgeben, sich ihnen hingeben:* sich seinem Schmerz, seinen Träumen ü.; ⟨Abl. zu 1:⟩ **Überlassung,** die; -, -en ⟨Pl. ungebr.⟩.

Überlast, die; -, -en: **1.** *zu große Last* (1), *zu schwere Ladung.* **2.** (Elektrot.) *über ein bestimmtes Maß hinausgehende Last* (3); **überlasten** ⟨sw. V.; hat⟩: **a)** *zu schwer, mehr als zulässig belasten* (1 a): ein Fahrzeug, einen Aufzug ü.; **b)** *über das vorgesehene Maß, die gegebenen Möglichkeiten hinaus [aus]nutzen, beanspruchen u. dadurch in seiner Funktionsfähigkeit beeinträchtigen od. außer Funktion setzen:* ein Telefonnetz, Streckennetz ü.; die Straße ist total überlastet; **c)** *allzu großer Belastung* (2) *aussetzen:* das Herz, den Kreislauf ü.; ⟨häufig im 2. Part.:⟩ beruflich überlastet sein; wir sind zur Zeit mit Arbeit, Aufträgen überlastet; **überlastig** ⟨Adj.; o. Steig.; nicht adv.⟩: (bes. von Schiffen) *zu sehr beladen;* **Überlastung,** die; -, -en.

Überlauf, der; -[e]s, ...läufe: **1.** *Anlage, ¸Vorrichtung zum Abfluß von überschüssigem Wasser:* der Ü. einer Talsperre, einer Badewanne, eines Waschbeckens. **2.** (Fachspr.) *Überschreiten eines Zahlenbereichs (z. B. der höchsten Ziffernstelle bei einem Taschenrechner od. digitalen Meßgeräten).* **überlaufen** ⟨st. V.; ist⟩: **1. a)** *über den Rand eines Gefäßes, Behältnisses fließen:* die Milch ist übergelaufen; das Benzin

ist [aus dem Tank] übergelaufen; **b)** *so voll sein, mit Flüssigkeit so gefüllt sein, daß diese überfließt* (1 a): dreh den Hahn zu, die Wanne läuft gleich ü.!; der Eimer, Topf ist übergelaufen. **2.** *auf die andere, gegnerische Seite überwechseln:* Hunderte von Soldaten sind [zum Feind, zu den Rebellen] übergelaufen; **überlaufen** ⟨st. V.; hat⟩: **1.** *als unangenehme, bedrohliche Empfindung überkommen* (1): ein Frösteln, Schauer überlief ihn; es überläuft mich [eis]kalt *(es schaudert mich),* wenn ... **2.** (bes. Sport) **a)** *über jmdn., etw. hinaus laufen:* eine Markierung ü.; der Staffelläufer überlief beim Wechsel seinen Kameraden und verschenkte wertvolle Zeit; **b)** *über etw. laufend hinwegsetzen:* er überlief die Hürden technisch perfekt; **c)** *laufend durchbrechen, umspielen:* er hat die ganze Abwehr überlaufen und das Siegestor geschossen. **3.** *in so großer Anzahl aufsuchen, daß es für die betreffende Person [fast] zuviel ist, daß der dafür vorgesehene Raum [fast] nicht mehr ausreicht:* wir werden hier von Vertretern überlaufen; ⟨meist im 2. Part.:⟩ der Arzt, seine Praxis, der Kurort ist überlaufen; einzelne Kurse sind so stark überlaufen *(besucht),* daß ... **4.** *(in bezug auf Farben, ¸Farbtöne) die Oberfläche von etw. leicht überziehen* ⟨meist im 2. Part.⟩: rötlich überlaufene Blüten; ⟨Abl.:⟩ **Überläufer,** der; -s, - [2: zu jägerspr. überlaufen = (von Frischlingen) das erste Jahr überleben]: **1.** *Soldat, der zum Gegner überläuft* (2); *Fahnenflüchtiger, Deserteur.* **2.** (Jägerspr.) *Wildschwein im 2. Lebensjahr;* ⟨Zus.:⟩ **Überlaufrohr,** das: *als Überlauf* (1) *dienendes Rohr;* ¸*Überfallrohr:* der Ü. eines Boilers.

überlaut ⟨Adj.; o. Steig.⟩: *übermäßig, zu* ¹*laut* (a, b).

überleben ⟨sw. V.; hat⟩: **1.** *etw. (Schweres, Gefahrvolles) lebend überstehen:* eine Katastrophe ü.; sie haben den Krieg überlebt; man fürchtet, der Patient wird die Nacht nicht ü.; sie glaubte, sie werde den Tod ihres Kindes nicht ü.; das überleb' ich nicht! (emotional verstärkend als Ausdruck der Verzweiflung; *das ist mehr, als ich vertragen kann);* du wirst's schon/wohl ü.! (oft iron.; als Ausdruck der Beschwichtigung, wenn jmd. der Meinung ist, daß der andere etw. schwerer nimmt, als es nötig ist); ⟨auch o. Obj.:⟩ die Soldaten wollten nur ü. *(am Leben bleiben, weiterleben);* ⟨subst.:⟩ diesen Vereines geht es nur ums ¸Überleben *(den Erhalt der Spielklasse).* **2.** *über jmds. ¸Tod hinaus, länger als jmd. leben:* sie überlebte ihren Mann [um fünf Jahre]; eine Lehre hat ihn überlebt; der überlebende Teil (jur.; *der länger lebende Ehepartner).* **3.** ⟨ü. + sich⟩ *nicht mehr in die gegenwärtige Zeit passen; veraltet sein:* diese Mode wird sich bald ü.; überlebte Vorstellungen; **Überlebende,** der u. die; -n, -n ⟨Dekl. ↑ Abgeordnete⟩: *jmd., der ein Unglück o. ä. überlebt* (1) *hat.*

überlebens-, Überlebens-: ~**chance,** die: *Möglichkeit, Aussicht, [etw.] zu überleben* (1): der Verunglückte hat kaum -n; ~**fähig** ⟨Adj.; o. Steig.; nicht adv.⟩: das Frühgeborene war nicht ü.; ~**frage,** die: *Problem, Angelegenheit, von der jmds. zukünftige Existenz* (1, 2) *abhängt;* ~**kampf,** der: *Kampf ums Überleben, um die zukünftige Existenz* (1, 2); ~**rate,** die (bes. Med.); ~**training,** das: *(in Hochhäusern) feuerfeste Zelle als Schutz bei Bränden.*

überlebensgroß ⟨Adj.; o. Steig.; nicht adv.⟩: *die natürliche, wirkliche Größe überstiegend; größer als Lebensgroß:* eine -e Büste, Statue; ⟨Abl.:⟩ **Überlebensgröße** in der Fügung **in Ü.** *(in einer Größe, die die natürliche, wirkliche Größe übersteigt):* eine Plastik in Ü.

überlegen ⟨sw. V.; hat⟩: **1.** *über jmdn., etw. legen:* ich habe ihr [noch] eine Decke übergelegt, damit sie nicht friert. **2.** (ugs.) *jmdn. zur Bestrafung übers Knie legen u. ihn auf das Gesäß schlagen:* der Vater hat ihn ordentlich übergelegt. **3.** ⟨ü. + sich⟩ *sich über etw. beugen, sich zur Seite neigen:* er legte sich so weit ü., daß er beinahe übers Geländer gestürzt wäre; das Schiff hat sich [hart nach Steuerbord] übergelegt; **überlegen** ⟨sw. V.; hat⟩ /vgl. überlegt/ [mhd. überlegen = zusammenrechnen; vgl. ↑ überschlagen (2)]: *sich in Gedanken mit etw. beschäftigen, um zu einer bestimmten Entscheidung, einem bestimmten Entschluß zu kommen:* etw. gründlich, reiflich, genau ü.; das muß alles ü. (gut überlegt sein, werden, es ist, wäre zu ü. *(erwägen),* ob ...; ich muß mir die Sache noch einmal ü.; ich habe mir meine Worte genau überlegt *(ich bin mir durchaus bewußt, was ich damit sage);* er hat es sich inzwischen anders überlegt *(hat seine Meinung geändert);* es ist sehr fraglich), ob ich die Einladung annehme; ⟨auch o. Akk.-Obj.:⟩ [lange] hin und her ü.; er überlegte

kurz *(dachte kurz nach)* und sagte ...; ²**überlegen** ⟨Adj.; o. Steig.⟩ [2. Part. von frühnhd. überliegen = überwinden, mhd. überligen = im Ringkampf oben zu liegen kommen]: **a)** *in bezug auf bestimmte Fähigkeiten, auf Stärke od. Anzahl andere weit übertreffend:* ein -er Geist, Kopf; ein -er *(klarer)* Sieg; jmdm. [an Intelligenz, Kraft weit] ü. sein; sie waren uns kräftemäßig, zahlenmäßig ü.; sich [in etw.] ü. zeigen; die Mannschaft war [dem Gegner] haushoch ü., hat ü. *(mit einem klaren Sieg von)* 3:0 gewonnen; **b)** *in herablassender Weise das Gefühl geistiger Überlegenheit zum Ausdruck bringend:* eine -e Miene aufsetzen; ü. lächeln; ⟨subst.:⟩ **Überlegene**, der u. die; -n, -n ⟨Dekl. ↑Abgeordnete⟩: *jmd., der jmdm. überlegen (a) ist;* ⟨Abl.:⟩ **Überlegenheit**, die; -: *das Überlegensein* (a); *Superiorität:* geistige, körperliche Ü.; die wirtschaftliche, militärische Ü. eines Staates; die zahlenmäßige Ü. des Gegners fürchten; seine Ü. zeigen, nutzen, gegenüber jmdm. ausspielen; ⟨Zus.:⟩ **Überlegenheitsgefühl**, das; **überlegt** ⟨Adj.⟩: *sorgfältig abwägend; bedacht, besonnen:* eine -e Antwort; ü. handeln; **Überlegung**, die; -, -en: **a)** ⟨o. Pl.⟩ *das* ¹*Überlegen:* etw. ist einer [kurzen] Ü. wert; ohne, mit [wenig] Ü. handeln; bei ruhiger, reiflicher Ü. wird man einsehen, daß ...; nach sorgfältiger Ü. für etw. stimmen; **b)** ⟨meist Pl.⟩ *[formulierte] Folge von Gedanken, durch die man sich vor einer Entscheidung o. ä. über etw. klarzuwerden versucht; Reflexion* (2): -en anstellen; etw. in seine -en [mit] einbeziehen.

überleiten ⟨sw. V.; hat⟩: *zu etw. Neuem hinführen, einen Übergang zu etw. herstellen:* zu einem neuen Thema ü.; der Organist hat von C-Dur nach F-Dur übergeleitet; ⟨Abl.⟩ **Überleitung**, die; -, -en.

übersehen ⟨st. V.; hat⟩: **1.** *beim Lesen übersehen, nicht bemerken, beachten:* bei der Korrektur Fehler ü. **2.** *[nur] rasch u. nicht sehr genau lesen, um den Inhalt des betreffenden Textes erst einmal ganz allgemein beurteilen zu können:* einen Brief [noch einmal/schnell] ü.

Überlichtgeschwindigkeit, die; -: *die Lichtgeschwindigkeit übertreffende Geschwindigkeit.*

überliefern ⟨sw. V.; hat⟩: **1.** *etw., was einen kulturellen Wert darstellt, einer späteren Generation weitergeben:* ein Werk der Nachwelt ü.; ⟨oft im 2. Part.:⟩ überlieferte Bräuche, Sitten; etw. ist mündlich, schriftlich, nur als Fragment überliefert. **2.** (geh., veraltend) *in jmds. Gewalt übergeben, ausliefern:* jmdn. der Justiz, dem Gericht, Feind ü.; ⟨Abl.:⟩ **Überlieferung**, die; -, -en: **1. a)** ⟨o. Pl.⟩ *das Überliefern* (1): die mündliche, schriftliche Ü. von Sagen, Märchen; **b)** *etw., was (z. B. als Sage o. ä.) mündlich od. schriftlich) überliefert* (1) *worden ist:* nach einer alten Ü. soll es hier spuken. **2.** *überkommener Brauch; Tradition:* christliche -en; alte -en pflegen; an der Ü. festhalten.

Überliegegeld, das; -[e]s, -er (Seemannsspr.): *für die Überliegezeit zu entrichtende Gebühr;* **überliegen** ⟨st. V.; hat⟩ (Seemannsspr.): *(von Schiffen) über die vorgesehene, festgesetzte Zeit hinaus im Hafen liegen;* ⟨Zus.:⟩ **Überliegezeit**, die; -, -en (Seemannsspr.): *Zeit, die ein Schiff überliegt.*

überlisten ⟨sw. V.; hat⟩: *durch eine List, durch Listen sich jmdm. gegenüber einen Vorteil verschaffen:* es gelang dem Flüchtenden, seine Verfolger zu ü.; die Abwehr, den Torwart ü.; ⟨Abl.:⟩ **Überlistung**, die; -, -en ⟨Pl. selten⟩.

überm ['y:bɐm] ⟨Präp. + Art.⟩ (ugs.): *über dem.*

übermachen ⟨sw. V.; hat⟩ (veraltend): **1.** *als Erbe überlassen; vermachen:* jmdm. sein Vermögen ü. **2.** *zukommen lassen; übersenden:* jmdm. eine Nachricht ü.

Übermacht, die; - [wohl rückgeb. aus ↑übermächtig]: *in Anzahl od. Stärke [weit] überlegene Macht:* die militärische Ü. eines Landes; die Ü. haben, besitzen, in der Ü. sein *(die Übermacht besitzen);* **übermächtig** ⟨Adj.; o. Steig. selten⟩ [spätmhd. übermehtic]: **1.** ⟨nicht adv.⟩ *die Übermacht besitzend, allzu mächtig* (1 a): ein -er Gegner. **2.** *so stark, daß man ganz davon beherrscht wird:* ein -es Verlangen, Rachegefühl; sein Mißtrauen war ü. geworden.

übermalen ⟨sw. V.; hat⟩ (ugs.): *über den Rand, die vorgezeichneten Umrisse von etw. malen;* **übermalen** ⟨sw. V.; hat⟩: *[nochmals] bemalen u. dadurch [Schäden, Fehler o. ä.] verdecken:* die ersten Buchstaben des Schiffsnamens zur Tarnung ü.; das Gemälde, die Fresken wurden übermalt; ⟨Abl.⟩ **Übermalung**, die; -, -en: **1.** *das Übermalen.* **2.** *an einem Gemälde o. ä. später hinzugefügte Bemalung* (b): en entfernen.

liumpermanganat); **Übermangansäure**, die; -, -n (Chemie): swv. ↑Permansäure.

Übermann, der; -[e]s, ...männer (selten): swv. ↑Supermann (a); **übermannen** [...'manɔn] ⟨sw. V.; hat⟩ [urspr. wohl = mit sehr vielen „Mannen" angreifen]: **1.** *(von Gefühlen, Empfindungen od. körperlichen Zuständen) mit solcher Intensität ergreifen, überkommen, daß man sich dagegen nicht wehren kann, dagegen machtlos ist:* der Schmerz, der Schlaf, Verzweiflung übermannte ihn. **2.** (veraltend) *im Kampf überwältigen* (1).

übermannshoch ⟨Adj.; o. Steig.; nicht adv.⟩ (emotional): *höher, als ein Mann groß ist:* übermannshohes Gebüsch.

übermarchen ⟨sw. V.; hat⟩ (schweiz., sonst veraltet): *eine festgesetzte Grenze überschreiten;* ⟨Abl.:⟩ **Übermarchung**, die; -, -en.

Übermaß, das; -es, -e [mhd. übermaʒ]: **1.** ⟨o. Pl.⟩ *über das Normale hinausgehendes* ¹*Maß* (3); *ungewöhnlich große [nicht mehr erträgliche od. zuträgliche] Menge, Intensität von etw.:* ein Ü. an Arbeit, Belastung, Leid; ein Ü. an/von Freude, Vertrauen; etw. im Ü. haben, besitzen, genießen. **2.** (Technik) *(bei Passungen) im Verhältnis zu einem Außenteil zu großer* ¹*Maß* (2), *zu großer Durchmesser des dazugehörenden Innenteils;* ⟨Abl.:⟩ **übermäßig** ⟨Adj.; o. Steig.⟩ [mhd. übermæʒec]: **a)** *ein Übermaß* (1) *zeigend; über das normale od. erträgliche, zuträgliche* ¹*Maß* (3) *hinausgehend:* eine -e Hitze, Kälte; eine -e Belastung; -er Alkoholgenuß; -e Intervalle (Musik; *um einen Halbton chromatisch erweiterte reine u. große Intervalle*); nicht ü. trinken; **b)** ⟨intensivierend bei Adj., Adv. u. Verben⟩ *über die Maßen, überaus; allzu[sehr/viel]:* ü. hohe Kosten; sich u. anstrengen.

übermästen ⟨sw. V.; hat⟩: *übermäßig* (a) *mästen.*

Übermensch, der; -en, -en [rückgeb. aus ↑übermenschlich; zum Schlagwort geworden durch Nietzsches Zarathustra (1883)] (Philos.): *dem gewöhnlichen Menschen weit überlegener [u. daher zum Herrschen bestimmter], die Grenzen der menschlichen Natur übersteigender, gottähnlicher Mensch;* **übermenschlich** ⟨Adj.; o. Steig.⟩: **1.** *über die Grenzen der menschlichen Natur eigentlich hinausgehend; gewaltig:* eine [geradezu, wahrhaft] -e Leistung. **2.** (veraltend) *übernatürlich, göttlich:* auf -e Hilfe hoffen.

Übermikroskop, das; -[e]s, -e: swv. ↑Elektronenmikroskop; (seltener) swv. ↑Ultramikroskop; ⟨Abl.:⟩ **Übermikroskopie**, die; -.

übermitteln ⟨sw. V.; hat⟩: *(mit Hilfe von etw.) zukommen, an jmdn. gelangen lassen; (als Mittler) überbringen:* jmdm. seine Grüße ü.; jmdm. eine Nachricht, Meldung, Glückwünsche (telefonisch) ü.; Er funkte die Nordgruppe an ... und übermittelte nach dorthin die Funkunterlagen (Plievier, Stalingrad 323); ⟨Abl.:⟩ **Übermittelung**, (häufiger:) **Übermittlung**, die; -, -en ⟨Pl. selten⟩.

übermögen ⟨unr. V.; hat⟩ [mhd. (md.) übermügen, zu ↑mögen in der urspr. Bed. „können; bewältigen"] (veraltet): *überwinden; überwältigen:* Müdigkeit übermochte ihn.

übermorgen ⟨Adv.⟩ [mhd. übermorgen, ahd. ubar morgan]: *an dem auf morgen folgenden Tag:* wir treffen uns ü. mittag.

übermüde ⟨Adj.; o. Steig.; nur präd.⟩: *übermäßig müde;* **übermüden** ⟨sw. V.; hat⟩: *übermäßig ermüden:* darauf achten, jmdn., sich nicht zu ü.; ⟨meist im 2. Part.:⟩ übermüdete und hungrige Flüchtlinge; ⟨Abl.⟩ **Übermüdung**, die; -, -en ⟨Pl. selten⟩: *das Übermüdetsein.*

Übermut, der; -[e]s [mhd. übermuot, ahd. ubarmuot]: **1.** *ausgelassene Fröhlichkeit, die kein Maß kennt u. sich in leichtsinnigem, mutwilligem Verhalten ausdrückt:* jmds. Ü. dämpfen; etw. aus lauter, purem Ü. tun; er hat es im Ü. getan; die Kinder wußten vor Ü. nicht, was sie tun sollten. **2.** (veraltend) *Selbstüberhebung zum Nachteil anderer; Hybris:* Ihre Lüge, ihr Ü., ihr Größenwahn (Frisch, Nun singen 120); Spr Ü. tut selten gut; ⟨Abl.:⟩ **übermütig** ⟨Adj.⟩ [mhd. übermüetec, ahd. ubarmuotig]: **1.** *voller Übermut* (1), *von Übermut* (1) *zeugend:* ein -er Streich; die Kinder waren ausgelassen ü. **2.** (veraltend) *stolz, überheblich;* ⟨Abl. zu 1:⟩ **Übermütigkeit**, die; -, -en: **a)** ⟨o. Pl.⟩ *das Übermütigsein;* **b)** *übermütige Handlung, Äußerung o. ä.*

übern ['y:bɐn] ⟨Präp. + Art.⟩ (ugs.): *über den.*

übernächst ⟨Adj.; nur attr.⟩: *dem, der nächsten* (2) *folgend:* -es Jahr.

übernachten [...'naxtn̩] ⟨sw. V.; hat⟩: *irgendwo über Nacht bleiben u. dort eine Schlafgelegenheit haben:* im Hotel, Zelt, bei Freunden ü.; **übernächtig** ⟨Adj.; nicht adv.⟩

(österr., sonst veraltend): svw. ↑übernächtigt; **übernächtigen** ⟨sw. V.; hat⟩ (selten): svw. ↑übernachten; **Übernächtigkeit,** die; - (selten): *das Übernächtigtsein;* **übernächtigt** ⟨Adj.; nicht adv.⟩: *durch allzulanges Wachsein, durch zuwenig Schlaf angegriffen, erschöpft u. die Spuren der Übermüdung deutlich auf dem Gesicht tragend:* -e Gesichter; ü. aussehen, wirken; **Übernächtler** [...'nɛçtlɐ], der; -s, - (schweiz.): **a)** *Landstreicher, der im Stall, Schuppen o.ä. übernachtet;* **b)** *jmd., der irgendwo als Gast übernachtet;* **Übernachtung** [...'naxtʊŋ], die; -, -en: *das Übernachten:* Zimmer mit Ü. und Frühstück; ⟨Zus.:⟩ **Übernachtungsgebühr,** die; -, -en.

Übernahme, die; -, -n: **1.** ⟨o. Pl.⟩ *das Übernehmen* (1–3) *von etw., jmdm.* **2.** *etw., was übernommen* (3) *worden ist:* wörtliche -n aus einem Werk; ⟨Zus.:⟩ **Übernahmekurs,** der (Bankw., Börsenw.): *Kurs, zu dem eine Bank neu ausgegebene Effekten vom Aussteller übernimmt;* **Übernahmsstelle,** die (österr.): svw. ↑Annahmestelle.

Übername, der; -ns, -n [mhd. übername, LÜ von mlat. supernomen] (schweiz., Sprachw., sonst veraltend): *Beiname, Spitzname.*

übernational ⟨Adj.; o. Steig.⟩: *über den einzelnen Staat hinausgehend, nicht national begrenzt.*

übernatürlich ⟨Adj.; o. Steig.⟩: **1.** *über die Gesetze der Natur hinausgehend u. mit dem Verstand nicht zu erklären; supranatural:* -e Erscheinungen. **2.** *über das natürliche* (1 c) *Maß hinausgehend:* Statuen in -er Größe.

übernehmen ⟨st. V.; hat⟩ **1.** (ugs.) *über die Schulter[n] hängen.* **2.** (Seemannsspr.) **a)** *(Wasser) infolge hohen Seegangs an Deck bekommen:* das Schiff nahm haushohe Seen über; **b)** (seltener) etw. *als Spendefracht ü.* (2 b): Wir nahmen eine Spendefracht ü. (S. Lenz, Spielverderber 170); **übernehmen** ⟨st. V.; hat⟩: **1. a)** *etw., was einem übergeben wird, entgegennehmen:* das Staffelholz ü.; eine Sendung ü.; **b)** *als Nachfolger in Besitz, Verwaltung nehmen, weiterführen:* er hat die Praxis, das Geschäft [seines Vaters] übernommen; er übernahm den Hof in eigene Bewirtschaftung; die Möbel des Vormieters ü.; **c)** *etw., was einem angetragen, übertragen wird, annehmen u. sich bereit erklären, die damit verbundenen Aufgaben zu erfüllen:* er freiwillig, nur gezwungenermaßen ü.; der Kopilot übernahm das Steuer; ein Amt, eine Aufgabe, einen Auftrag, die Aufsicht [über etw.], die Führung, Leitung einer Abteilung, die Vormundschaft, den Vorsitz ü.; er übernahm die Verteidigung des Angeklagten; die Patenschaft, eine Vertretung ü.; in einem Theaterstück die Titelrolle ü.; er übernahm die Kosten für ihren Aufenthalt *(kam dafür auf);* ich übernehme es, die Karten zu besorgen, auf die Kinder aufzupassen; ⟨häufig in abgeblaßter Bed.:⟩ die Haftung ü. *(etw. haften);* die Garantie, Gewähr für etw. ü. *(etw. garantieren, gewährleisten);* die Bürgschaft ü. *(für etwas, jmdn. bürgen);* die Verpflichtung ü. *(etw. verpflichten);* die Verantwortung für etw. ü. *(etw. verantworten).* **2. a)** *von einer anderen Stelle zu sich nehmen u. bei sich [in einer bestimmten Funktion] eingliedern; als neues Mitglied aufnehmen:* die Mutterfirma übernahm die Angestellten der aufgelösten Tochterfirma; **b)** (Seemannsspr.) *an Bord nehmen:* Passagiere, Besatzung, eine Ladung ü. **3.** *etw. von jmd. anderem sich zu eigen machen, nun selbst anwenden, verwenden:* Gedanken, Ideen, Methoden ü.; eine Prägung ü.; eine Textstelle wörtlich ü.; das deutsche Fernsehen hat diese Sendung vom britischen Fernsehen übernommen. **4.** ⟨ü. + sich⟩ *sich zuviel zumuten; sich überanstrengen:* sich beim Arbeiten, Training ü.; sie hat sich beim Umzug übernommen; (iron.:) übernimm dich nur nicht!; er hat sich mit dem Hausbau finanziell übernommen *(seine Mittel überzogen).* **5. a)** (österr. ugs.) svw. ↑übertölpeln; **b)** (veraltend) svw. ↑übermannen (1); ⟨Abl.:⟩ **Übernehmer,** der; -s, -: *jmd., der etw. übernimmt.*

übernervös ⟨Adj.; o. Steig.⟩: *übermäßig nervös* (1).

übernutzen ⟨sw. V.; hat⟩: *über das vertretbare Maß hinaus nutzen* (1,2a) *u. dadurch beeinträchtigen, schädigen:* Die 3. 10. die Umwelt) wird hoffnungslos übernutzt (MM 3. 10. 73, 3); ⟨Abl.:⟩ **Übernutzung,** die; -: die Ü. des Bodens.

überordnen ⟨sw. V.; hat⟩: *übergeordnet:* **1. a)** *einer Sache den Vorrang geben u. etw. anderes dagegen zurückstellen:* den Beruf der Familie ü.; **b)** ⟨nur im 2. Part.⟩ ↑übergeordnet (2). **2.** ⟨gew. im 2. Part.⟩ **a)** *jmdn. als Weisungsbefugten, eine weisungsbefugte Institution o. ä. über jmdn., etw. stellen; in der Rangfolge an eine höhere Stelle setzen:* er ist ihm als Verkaufsleiter übergeordnet; sich an eine übergeordnete Instanz wenden; **b)** *etw. in ein allgemeines System als umfassende Größe, Kategorie o. ä. als andere Größen, Kategorien o. ä. einordnen:* übergeordnete Begriffe; Teil eines übergeordneten Zusammenhangs sein; **Überordnung,** die; -, -en: *das Überordnen, Übergeordnetsein.*

überorganisieren ⟨sw. V.; hat⟩: *übermäßig organisieren* (1, 2); *u. dadurch komplizieren* ⟨meist 2. Part.⟩: der Betrieb ist überorganisiert.

überörtlich ⟨Adj.; o. Steig.⟩ (Amtsspr.): *über einen bestimmten ¹Ort* (2) *hinausgehend; nicht örtlich* (2) *begrenzt.*

überparteilich ⟨Adj.; o. Steig.⟩: *in seinen Ansichten über den Parteien* (1 a) *stehend, von ihnen unabhängig:* eine -e Zeitung; ⟨Abl.:⟩ **Überparteilichkeit,** die; -.

Überpflanze, die; -, -n (Bot.): svw. ↑Epiphyt; **überpflanzen** ⟨sw. V.; hat⟩ (ugs.): svw. ↑überpflanzen (1 b); **überpflanzen** ⟨sw. V.; hat⟩: **1. a)** (Med. selten) svw. ↑transplantieren; **b)** ↑verpflanzen (1). **2.** (veraltend) *auf der ganzen Fläche bepflanzen* ⟨meist als 2. Part.⟩: mit Oleander überpflanzte Hänge; ⟨Abl.:⟩ **Überpflanzung,** die; -, -en (Med. selten): svw. ↑Transplantation.

überpinseln ⟨sw. V.; hat⟩: *mit einem Pinsel übermalen.*

überplan-, Überplan- (DDR Wirtsch.): ~**bestand,** der: *überplanmäßiger Bestand* (2) *an etw.;* ~**gewinn,** der: vgl. ~bestand; ~**mäßig** ⟨Adj.; o. Steig.⟩: -e Ausgaben.

überplanen ⟨sw. V.; hat⟩ (selten): *mit einer Plane abdecken.*

Überpreis, der; -es, -e: *überhöhter Preis.*

überprobieren ⟨sw. V.; hat⟩ (landsch.): *etw. überziehen, um es anzuprobieren:* ein Kleid ü.

Überproduktion, die; -, -en ⟨Pl. selten⟩ (Wirtsch.): *das normale Maß übersteigende Produktion von etw.*

überproportional ⟨Adj.; o. Steig.⟩ (bildungsspr.): *nicht in Proportion zu etw. Vergleichsbarem stehend, sondern übermäßig hoch, stark:* ein -er Anstieg der Ausgaben.

überprüfbar [...'pry:fba:ɐ̯] ⟨Adj.; o. Steig.; nicht adv.⟩: *sich überprüfen lassend;* ⟨Abl.:⟩ **Überprüfbarkeit,** die; -; **überprüfen** ⟨sw. V.; hat⟩: **a)** *nochmals (genau) prüfen, ob etw. in Ordnung ist, funktioniert o. ä.:* eine Rechnung ü.; den Kassenbestand ü. *(revidieren* 1); eine Anlage auf Funktionstüchtigkeit ü.; ein Alibi, jmds. Papiere, Angaben ü.; alle verdächtigen Personen *(ihre Papiere, Personalien o. ä.)* sind von der Polizei überprüft worden; **b)** *noch einmal (gründlich) überdenken, durchdenken:* eine Entscheidung, seine Anschauungen ü.; ⟨Abl.:⟩ **Überprüfung,** die; -, -en; ⟨Zus.:⟩ **Überprüfungskommission,** die.

überpudern ⟨sw. V.; hat⟩ (ugs.): *noch einmal pudern* (1): sie puderte sich [noch schnell] die Nase über; **überpudern** ⟨sw. V.; hat⟩: *mit einer pudrigen Schicht bedecken:* von Kalkstaub überpuderte Gestalten.

überquellen ⟨st. V.; ist⟩: **a)** *über den Rand eines Gefäßes, Behältnisses ¹quellen* (1 a): der Teig ist übergequollen; **b)** *so voll sein, daß der Inhalt überquillt* (a): der Papierkorb quoll über; Ü mit überquellender Dankbarkeit.

überquer ⟨Adv.⟩ (österr.): svw. über Kreuz, quer über etw.: Holzscheite zum Trocknen ü. legen; (bes. in Verbindungen:) **ü. gehen** *(fehlschlagen);* **mit jmdm. ü. kommen** *(mit jmdm. uneins werden);* **überqueren** ⟨sw. V.; hat⟩: **1.** *sich in Querrichtung über etw., eine Fläche hinwegbewegen:* die Straße, Kreuzung, einen Fluß ü. **2.** *in seinem Verlauf schneiden:* Das Bett eines Wattflusses überquerte ihren Weg (Hausmann, Abel 153); ⟨Abl.:⟩ **Überquerung,** die; -, -en: das Überqueren.

überragen ⟨sw. V.; hat⟩: *in horizontaler Richtung über die Grundfläche etw. hinausragen:* der Balken ragt [etwas, weit] über; **überragen** ⟨sw. V.; hat⟩: /vgl. überragend/: **1.** *durch seine Größe, Höhe [in bestimmtem Maß] über jmdn., etw. hinausragen:* der Fernsehturm überragt alle Hochhäuser; er überragt seinen Vater um Kopfeslänge. **2.** *in auffallendem Maße, weit übertreffen:* jmdn. an Geist ü.; **überragend** ⟨Adj.; o. Steig.⟩: *im Hinblick auf Fähigkeiten, Bedeutung, Qualität jmdn., etw. Vergleichbares weit übertreffend:* eine -e Persönlichkeit, Leistung, -e Erfolge erzielen; ⟨intensivierend bei Adj.:⟩ eine *(außerordentlich)* großer Bedeutung.

überraschen [...'ra[ʃ]n] ⟨sw. V.; hat⟩ /vgl. überraschend/ [zu ↑rasch, urspr. = plötzlich über jmdn. herfallen]: **1.** *anders als erwartet sein, unerwartet eintreten u. deshalb in Erstaunen versetzen:* die Nachricht, Entscheidung hat mich überrascht; seine Absage hat mich wenig, nicht weiter, nicht

im geringsten überrascht; von etw. [un]angenehm überrascht sein; wir waren über den herzlichen Empfang überrascht; sich überrascht [von etw.] zeigen; bei diesen Worten hob er überrascht den Kopf. **2.** *mit etw., womit der Betroffene gar nicht gerechnet hat, erfreuen:* jmdn. mit einem Geschenk ü.; sie überraschte mich mit ihrem Besuch; R ich lasse mich [gern] ü. (oft iron.; *nun, ich werde ja sehen, was daraus wird*); [nun,] lassen wir uns ü. *(warten wir es ab)*. **3.** *bei einem heimlichen od. verbotenen Tun für den Betroffenen völlig unerwartet antreffen:* die Einbrecher wurden [von der Polizei] überrascht; er überraschte die beiden in einer sehr intimen Situation. **4.** *jmdn. ganz unvorbereitet treffen, über ihn hereinbrechen:* von einem Schneesturm überrascht werden; beim Aufstieg überraschte uns ein Gewitter; **überraschend** 〈Adj.〉: *früher od. anders als erwartet u. deshalb jmdn. unvorbereitet treffend od. ihn in Erstaunen versetzend:* ein -er Angriff, Vorstoß; eine -e Leistung; ein -er Erfolg; die Sache nahm eine -e Wendung; das Angebot kam [völlig] ü.; das ging ja ü. schnell; **überraschenderweise** 〈Adv.〉: *zu meiner usw.* Überraschung (1); **Überraschung**, die; -, -en: **1.** 〈o. Pl.〉 *das Überraschtsein* (1): die Ü. war groß, als ...; etw. löst Ü. aus; für eine Ü. sorgen; in der ersten Ü., vor/(seltener:) aus lauter Ü. hatte sie nichts zu antworten gewußt; zu meiner größten/ nicht geringen Ü. mußte ich erleben, wie ...; zur allgemeinen Ü. kam er schon früher zurück. **2. a)** *Geschehen, das jmdn. in meist unangenehmer Weise überrascht* (1): das war eine unangenehme, böse, schöne (iron.; *wenig erfreuliche*), unerfreuliche, schlimme Ü.; **b)** *etw. Schönes, womit man nicht gerechnet hat:* das ist aber eine Ü.!; verrat es ihm nicht, es soll eine Ü. sein; für jmdn. eine kleine Ü. *(ein kleines Geschenk)* kaufen, haben.

Überraschungs-: ~**angriff**, der; ~**coup**, der; ~**effekt**, der: *auf einem Überraschungsmoment beruhender Effekt* (1) *von etw.;* ~**erfolg**, der; ~**moment**, das: *überraschendes* ²*Moment* (1); ~**sieg**, der; ~**sieger**, der.

Überreaktion, die; -, -en: *unverhältnismäßig, unangemessen starke Reaktion* (1).

überrechnen 〈sw. V.; hat〉: **1.** ¹*überschlagen* (2). **2.** (seltener) *nachrechnen* (1); 〈Abl.:〉 **Überrechnung**, die; -, -en.

überreden 〈sw. V.; hat〉 [mhd. überreden, eigtl. = mit Rede überwinden]: *durch [eindringliches Zu]reden dazu bringen, daß jmd. etw. tut, was er ursprünglich nicht wollte:* jmdn. zum Mitkommen, Mitmachen, zum Kauf ü.; 〈Abl.:〉 **Überredung**, die; -, -en 〈Pl. selten〉; 〈Zus.:〉 **Überredungskraft**, die; **Überredungskunst**, die: **a)** 〈Pl. selten〉 *Geschicklichkeit, jmdn. zu etw. zu überreden:* seine ganze Ü. aufbieten, um jmdn. von seinem Vorhaben abzubringen; **b)** 〈Pl.〉 *vorgebrachte Äußerung, mit der man jmdn. zu etw. zu überreden sucht:* seine Überredungskünste nutzten nichts.

überregional 〈Adj.; o. Steig.〉: vgl. überörtlich.

überreich 〈Adj.; o. Steig.〉: *überaus reich* (2 a, b).

überreichen 〈sw. V.; hat〉: *bes. auf förmliche od. feierliche Weise übergeben:* jmdm. eine Urkunde ü.

überreichlich 〈Adj.; o. Steig.〉: *überaus reichlich* (a).

Überreichung, die; -, -en: *[förmliche, feierliche]* Übergabe.

Überreichweite, die; -, -n 〈Nachrichtent.〉: *unter besonderen atmosphärischen Bedingungen vorkommende ungewöhnlich große Reichweite eines Funksenders.*

überreif 〈Adj.; o. Steig.; nicht adv.〉: *schon zu reif* (1): -es Obst; die Tomaten sind ü.; 〈Abl.:〉 **Überreife**, die; -.

überreißen 〈sw. V.; hat〉 (Tennis): *den Schläger im Augenblick, in dem er den Ball trifft, hochziehen, um dem Ball einen Topspin* (b) *zu geben.*

überreiten 〈st. V.; hat〉 (selten): *über jmdn. reiten u. ihn dabei verletzen:* das Kind wurde überritten.

überreizen 〈sw. V.; hat〉: **1.** *durch zu starke od. viele Reize* (1), *zu große Belastung übermäßig erregen, angreifen:* die Nerven, die Einbildungskraft ü.; 〈meist in 2. Part.:〉 in [völlig] überreiztem Zustand sein; ü. vor Arbeit überreizt ü. **2.** (Kartenspiel) **a)** 〈ü. + sich〉 *höher reizen* (4), *als es die Werte, die sich aus den eigenen Karten ergeben, zulassen:* ich habe mich [bei diesem Spiel] überreizt; **b)** *sich in bezug auf eine bestimmte Spielkarte überreizen* (a): er hat seine Karte überreizt; **Überreiztheit**, die; -: *überreizter Zustand;* **Überreizung**, die; -, -en: **a)** *das Überreizen* (1); **b)** *das Überreiztsein.*

überrennen 〈unr. V.; hat〉: **1.** *in einem Sturmangriff besetzen [u. weiter vorrücken]:* die Kompanie überrannte die feindlichen Stellungen. **2.** (ugs.) svw. ↑überfahren (4): sich nicht

ü. lassen; er fühlte sich überrannt. **3.** *so gegen jmdn. rennen, daß er zu Boden stürzt; umrennen.*

Überrepräsentation, die; -, -en: *unangemessen starke Repräsentation* (1); **überrepräsentiert** 〈Adj.; o. Steig.; nicht adv.〉: *unverhältnismäßig stark vertreten.*

Überrest, der; -[e]s, -e 〈meist Pl.〉: *etw., was [verstreut, wahllos od. ungeordnet] von einem ursprünglich Ganzen als Letztes zurückgeblieben ist:* ein trauriger, kläglicher Ü.; die -e einer alten Festung; ***die sterblichen -e** (geh. verhüll.; *der Leichnam*).

überrieseln 〈sw. V.; hat〉 (geh.): *rieselnd über etw. fließen:* Ü ein Schauer überrieselte sie; 〈Abl.:〉 **Überrieselung, Überrieslung**, die; -, -en.

Überrock, der; -[e]s, ...röcke (veraltet): **1.** *Herrenmantel.* **2.** *zweireihige Jacke mit langen Schößen (als Teil des Anzugs* 1 *od. der Uniform).*

Überrollbügel, der; -s, -: *(bes. bei Sport- od. Rennwagen) über dem Sitz verlaufender Bügel aus Stahl, der dem Fahrer, falls sich der Wagen überschlägt, Schutz bieten soll;* **überrollen** 〈sw. V.; hat〉: **1.** *mit Kampffahrzeugen überfahren* (3): feindliche Stellungen ü.; Ü die Opposition ließ sich nicht ü. **2.** *rollend* (1 a, b) *erfassen u. umwerfen od. mitreißen:* die Lawine überrollte die Männer; **Überroller**, der; -s, - (Ringen): *Griff, bei dem man über die Schultern rollt, ohne daß es jedoch zu einer Schulterniederlage kommt.*

überrumpeln 〈sw. V.; hat〉 [zu ↑rumpeln, eigtl. = mit Getöse überfallen]: *mit etw. überraschen, so daß der Betreffende völlig unvorbereitet ist u. sich nicht wehren od. nicht ausweichen kann:* den Gegner, ein feindliches Lager ü.; er hat sie mit seinem Besuch, mit seiner Frage überrumpelt; 〈Abl.:〉 **Überrumpelung, Überrumplung**, die; -, -en: **a)** 〈o. Pl.〉 *das Überrumpeln, Überrumpeltwerden;* **b)** *einzelne Handlung, Äußerung o. ä., mit der man jmdn. überrumpelt.*

überrunden 〈sw. V.; hat〉: **1.** *mit einem Wettlauf, einer Wettfahrt so viel Vorsprung gewinnen, daß man eine Runde voraus ist:* nach 8 000 m hatte er alle anderen Läufer, Konkurrenten überrundet. **2.** *durch bessere Leistungen, Ergebnisse o. ä. übertreffen:* seine Klassenkameraden ü.; **Überrundung**, die; -, -en 〈Pl. ungebr.〉.

übers ['y:bɐs] 〈Präp. + Art.〉 (ugs.): *über das.*

übersät 〈Adj.; o. Steig.〉: *über die ganze Fläche hin, auf der ganzen Oberfläche dicht bedeckt mit etw. [Gleichartigem]:* der mit Sternen -er Himmel; sein Gesicht war mit/von Sommersprossen ü.

übersatt 〈Adj.; o. Steig.〉: *übermäßig, bis zum Überdruß satt;* **übersättigen** 〈sw. V.; hat〉: *über den Sättigungsgrad, -punkt hinaus sättigen* (3) 〈meist im 2. Part.〉: eine übersättigte Lösung; **übersättigt** 〈Adj.; o. Steig.; nicht adv.〉: *von etw. so viel habend, daß man gar nicht mehr in der Lage ist, es zu schätzen od. zu genießen:* -e Wohlstandsbürger; 〈Abl.:〉 **Übersättigung**, die; -, -en 〈Pl. ungebr.〉.

Übersatz, der; -es, ...sätze (Druckw.): *Anzahl der Zeilen, Seiten, um die ein Satz* (3 b) *den geplanten Umfang überschreitet.*

übersäuern 〈sw. V.; hat〉: *mit zuviel Säure* (2) *anreichern:* einen übersäuerten Magen haben; 〈Abl.:〉 **Übersäuerung**, die; -, -en 〈Pl. ungebr.〉 (Med.): *krankhafte Steigerung des Säuregehaltes des Magensaftes; Hyper-, Superacidität.*

Überschall-: ~**flug**, der: *Flug* (1, 2) *mit Überschallgeschwindigkeit;* ~**flugzeug**, das: *mit Überschallgeschwindigkeit fliegendes Flugzeug;* ~**geschwindigkeit**, die: *Geschwindigkeit, die höher als die Schallgeschwindigkeit ist;* ~**knall**, der: *starker übermäßiger Knall, den beim Überschallflug in den überflogenen Gebiet gehört wird.*

Überschar, die; -, -en [zu ↑¹Schar] (Bergmannsspr.): *zwischen Bergwerken liegendes, wegen geringer Ausmaße nicht zur Bebauung geeignetes Land.*

überschatten 〈sw. V.; hat〉: *über etw. Schatten werfen, mit seinem Schatten bedecken:* mächtige Eichen überschatten den Vorplatz; Ü die schlechte Nachricht überschattete das Fest *(dämpfte die Stimmung);* 〈Abl.:〉 **Überschattung**, die; -, -en 〈Pl. ungebr.〉.

überschätzen 〈sw. V.; hat〉: *zu hoch einschätzen* (1) (Ggs.: unterschätzen): jmds. Kräfte ü.; die Wirkung seiner Lehre ist kaum zu ü.; 〈Abl.:〉 **Überschätzung**, die; -, -en 〈Pl. ungebr.〉: *das Überschätzen* (Ggs.: Unterschätzung).

Überschau, die; -, -en 〈Pl. selten〉 (geh.): *Übersicht* (2); **überschaubar** [...'ʃaʊbaːɐ̯] 〈Adj.; nicht adv.〉: *so beschaffen, daß man es leicht überschauen kann:* gut -e Größen, etw.

ü. machen; ⟨Abl.:⟩ **Überschaubarkeit,** die; -; **überschauen** ⟨sw. V.; hat⟩: *übersehen* (1, 2).

überschäumen ⟨sw. V.; ist⟩: **a)** *schäumend über den Rand eines Gefäßes fließen:* das Bier schäumt über; **b)** *so voll sein, daß der Inhalt überschäumt:* das Glas schäumt über; Ü vor Lebensdrang, Temperament [fast, geradezu] ü.; ⟨oft im 1. Part.:⟩ eine überschäumende *(unbändige) Freude.*

Überschicht, die; -, -en: *zusätzliche Schicht* (3 a).

überschießen ⟨st. V.; ist⟩ /vgl. überschießend/ (landsch.): *[kochend] überlaufen* (1 a): die Milch schießt über, ist übergeschossen; **überschießen** ⟨st. V.; hat⟩: **1.** (bes. Jägerspr.) *über etw. hinwegschießen:* ein Wild ü. **2.** (Jägerspr.) *in einem bestimmten Gebiet mehr schießen* (1 k), *als der Wildbestand verträgt od. als vorgesehen war:* ein Revier ü.; **überschießend** ⟨Adj.; o. Steig.; nicht präd.⟩: *über ein bestimmtes Maß hinausgehend.*

überschlächtig [-ˌʃlɛçtɪç] ⟨Adj.; o. Steig.⟩: *oberschlächtig.*

überschlafen ⟨st. V.; hat⟩: svw. ↑beschlafen (2).

Überschlag, der; -[e]s, ...schläge: **1.** *schnelle Berechnung (der ungefähren Größe einer Summe od. Anzahl):* einen Ü. der Ausgaben machen. **2.** *ganze Drehung um die eigene Querachse:* einen Ü. am Barren, Schwebebalken machen. **3.** (Kunstfliegen) svw. ↑Looping. **4.** *elektrische Entladung zwischen zwei spannungsführenden Teilen in Form eines Funkens od. Lichtbogens;* **überschlagen** ⟨st. V.; ⟩: **1.** *(meist in bezug auf die Beine) übereinanderschlagen* ⟨hat⟩: mit übergeschlagenen Beinen dasitzen. **2.** *sich [schnell mit Heftigkeit] über etw. hinausbewegen* ⟨ist⟩: die Wellen schlugen über; Funken sind übergeschlagen *(übergesprungen).* **3.** *(von Gemütsbewegungen o. ä.) sich steigernd in ein Extrem übergehen* ⟨ist⟩: seine Begeisterung ist in Fanatismus übergeschlagen. **4.** (seltener) svw. ↑überschlagen (4) ⟨ist⟩: ihre Stimme schlägt über; Ü der Verkäufer schlug sich fast (ugs.: *war überaus beflissen*); sich vor Liebenswürdigkeit ü. (ugs.: *überaus liebenswürdig sein).* **4.** ⟨ü. + sich⟩ *(von der Stimme) plötzlich in einer sehr hohe, schrill klingende Tonlage umschlagen.* **5.** ⟨ü. + sich⟩ *so dicht aufeinanderfolgen, daß man [fast] den Überblick verliert, daß es einen [fast] verwirrt:* die Ereignisse, die Meldungen überschlugen sich; **²überschlagen** ⟨Adj.; o. Steig.; nicht adv.⟩ [ursprl. 2. Part. zu landsch. überschlagen = lau werden]: *leicht erwärmt, nicht mehr kalt; lauwarm:* das Wasser für die Feinwäsche darf nur ü. sein; **überschlägig** [...ˌʃlɛːgɪç] ⟨Adj.; o. Steig.⟩: *auf einem Überschlag (1) beruhend, ungefähr [berechnet]:* die -en Kosten belaufen sich auf 3 500 Mark; etw. ü. berechnen; **Überschlaglaken,** das; -s, -: *unter einem Steppdecke zu knöpfendes Laken, das am Kopfende ein Stück und die Oberseite der Steppdecke umgeschlagen wird;* **überschläglich** [...ˌʃlɛːklɪç] ⟨Adj.; o. Steig.⟩: *überschlägig.*

überschließen ⟨st. V.; hat⟩ (Druckw.): *das letzte Wort (eines Verses), das nicht mehr in die Zeile paßt, in den noch freien Raum der vorangehenden Zeile u. davor eine eckige Klammer setzen.*

überschnappen ⟨sw. V.⟩ [1, 2: übertr. von (3)]: **1.** (ugs.) *nicht mehr fähig bleiben, vernünftig u. ruhig zu denken, zu handeln; den Verstand verlieren* ⟨ist⟩: ich schnappe her noch mal über (meist im 2. Part.:⟩ Du bist wohl völlig, total übergeschnappt? **2.** (ugs.) svw. ↑überschlagen (4) ⟨ist⟩: ihre Stimme schnappte über. **3.** *über die Zuhaltung schnappen* (3 a) ⟨ist/hat⟩: der Riegel ist/hat übergeschnappt.

überschneiden, sich ⟨unr. V.; hat⟩: **1.** *sich in einem od. mehreren Punkten schneiden* (3) *u. sich dabei teilweise überdecken:* die Linien, Strahlenbündel überschneiden sich; Ü die beiden Themenkreise überschneiden sich. **2.** *[teilweise] zur gleichen Zeit stattfinden:* die beiden Sendungen überschneiden sich; ⟨Abl.:⟩ **Überschneidung,** die; -, -en.

überschnell ⟨Adj.; o. Steig.⟩: *übermäßig schnell.*

Überschnitt, der; -[e]s, -e (bes. Golf, Tennis): svw. ↑Topspin.

überschreiben ⟨st. V.; hat⟩: **1.** *mit einer Überschrift versehen:* das Kapitel ist [mit den Worten] überschrieben. **2.** *jmdm.*

schriftlich, notariell als Eigentum übertragen: er hat das Haus [auf den Namen] seiner Frau/auf seine Frau überschrieben. **3.** (Kaufmannsspr. veraltend) *durch Wechsel o. ä. anweisen:* die Forderung ist noch nicht überschrieben; ⟨Abl.:⟩ **Überschreibung,** die; -, -en: **1.** *das Überschreiben* (2). **2.** (Kaufmannsspr. veraltend) *das Überschreiben* (3).

überschreien ⟨st. V.; hat⟩: **1.** *durch Schreien übertönen:* einen Redner ü. **2.** ⟨ü. + sich⟩ *so laut schreien, daß einem [fast] die Stimme versagt:* sich im, vor Zorn ü.

überschreiten ⟨st. V.; hat⟩: **1.** *über etw. hinweg-, hinausgehen:* die Schwelle [der Kirche] ü.; die Truppen haben die Grenze des Landes überschritten *(passiert)*; ⟨subst.:⟩ Überschreiten der Gleise verboten!; Ü er hat die Siebzig bereits überschritten *(ist über siebzig Jahre alt)*; etw. überschreitet jmds. Fähigkeiten, ,,Denkvermögen. **2.** *sich nicht an das Festgelegte halten, darüber hinausgehen:* seine Befugnisse ü.; ein Gesetz, Verbot, die vorgeschriebene Geschwindigkeit ü.; ⟨Abl.:⟩ **Überschreitung,** die; -, -en: *das Überschreiten* (2).

Überschrift, die; -, -en: *das, was zur Kennzeichnung des Inhalts über einem Text geschrieben steht:* die Ü. eines Aufsatzes, Kapitels, Gedichts; die Ü. lautet: ...; der Artikel trägt die fettgedruckte Ü. ...

Überschuh, der; -[e]s, -e: *wasserdichter Schuh aus Gummi o. ä., der zum Schutz (z. B. bei schlechtem Wetter) über den Schuh gezogen wird; Galosche* (a).

überschuldet ⟨Adj.; o. Steig.; nicht adv.⟩: *mit Schulden übermäßig belastet:* ein -es Anwesen; **Überschuldung,** die; -, -en ⟨Pl. selten⟩: *das Überschuldetsein.*

Überschuß, der; ...schusses, ...schüsse [ursprr. Kaufmannsspr.; mhd. überschuz, zu: überschießen = über etwas hinwegschießen; überragen]: **1.** *Ertrag von etw. nach Abzug der Unkosten, Reingewinn; Plus* (1): hohe Überschüsse erzielen, haben. **2.** *über den eigentlichen Bedarf, ein bestimmtes Maß hinausgehende Menge, Anzahl von etw.:* es besteht ein Ü. an Frauen; seinen Ü. an Temperament loswerden; ⟨Abl.:⟩ **überschüssig** ⟨Adj.; o. Steig.; nicht adv.⟩: *über den eigentlichen Bedarf hinausgehend:* -e Wärme, Energie.

überschütten ⟨sw. V.; hat⟩ (ugs.): **1.** *über jmdn. schütten [u. ihn damit schmutzig, naß o. ä. machen]:* er hat mir Rotwein übergeschüttet. **2.** *verschütten:* er hat seinen Kaffee übergeschüttet; **überschütten** ⟨sw. V.; hat⟩: *über jmdn. etw. schütten u. ihn, es damit bedecken:* etw. mit Erde, Asche ü.; Ü jmdn. mit Geschenken, Lob, Vorwürfen ü.; ⟨Abl.:⟩ **Überschüttung,** die; -, -en ⟨Pl. ungebr.⟩.

Überschwang, der; -[e]s [mhd. überswanc = Überfließen; Verzückung zu: überswingen = überwallen]: **1.** *Übermaß an Gefühl, Begeisterung:* etw. in jugendlichem Ü. tun; im Ü. der Freude, der Begeisterung umarmten sie sich. **2.** (veraltend) *[überströmende] Fülle.*

Überschwängerung, die; -, -en ⟨Pl. selten⟩ (Med.): svw. ↑Nachempfängnis.

überschwappen ⟨sw. V.; ist⟩ (ugs.): **a)** *über den Rand des Gefäßes schwappen; überfließen:* der Tee ist beim Eingießen übergeschwappt; **b)** *so voll sein, mit etw. so angefüllt sein, daß der Inhalt überschwappt* (a): das Glas schwappte über.

überschwemmen ⟨sw. V.; hat⟩: **1.** *über etw. strömen u. es unter Wasser setzen:* der Fluß hat die Wiesen überschwemmt; Ü das Land wurde von Touristen überschwemmt. **2.** *in überreichlichem Maß mit etw. versehen:* der Markt wurde mit billigen Produkten überschwemmt; mit Informationen überschwemmt werden; ⟨Abl.:⟩ **Überschwemmung,** die; -, -en: *das Überschwemmen; das Überschwemmtwerden:* die des Rheins; die Ü. richtete große Schäden an; Ü du hast im Bad eine Ü. angerichtet (ugs.; *hast viel Wasser verspritzt)*; ⟨Zus.:⟩ **Überschwemmungsgebiet,** das: *Gebiet, das überschwemmt ist od. war;* **Überschwemmungskatastrophe,** die.

überschwenglich [...ˌʃvɛnlɪç] [mhd. überswenclich, zu ↑Überschwang] ⟨Adj.⟩: *von [übermäßig] heftigen Gefühlsäußerungen begleitet, auf [allzu] gefühlvolle, begeisterte, schwärmerische, exaltierte Weise [vorgebracht]:* -es Lob, -e Begeisterung; sie machte sich -e *(übersteigerte)* Hoffnungen; jmdn. ü. feiern; sich ü. bedanken; ⟨Abl.:⟩ **Überschwenglichkeit,** die; -, -en: **1.** ⟨o. Pl.⟩ *überschwengliches Wesen, Verhalten.* **2.** *überschwengliche Handlung, Äußerung.*

überschwer ⟨Adj.; o. Steig.⟩: *übermäßig schwer:* -e Lasten.

Überschwung, der; -[e]s, ...schwünge (österr.): ¹Koppel (a).

Übersee ⟨o. Art.⟩ [aus: über See] in den Fügungen **aus/für/in/ nach/von Ü.:** *aus usw. Gebieten, die jenseits des Ozeans*

(bes. in Amerika) liegen: ein Brief aus Ü.; Freunde in Ü. haben; nach Ü. auswandern.

Übersee-: ~**brücke,** die: *Brücke (3) für den Überseeverkehr;* ~**dampfer,** der: *im Überseeverkehr eingesetzter Dampfer;* ~**hafen,** der: *Hafen für den Überseeverkehr;* ~**handel,** der: *Handel nach u. von Übersee;* ~**verkehr,** der: *Verkehr nach u. von Übersee.*

überseeisch ⟨Adj.; o. Steig.; nur attr.⟩: *aus, in, nach Übersee.*

übersehbar [...'ze:ba:ɐ̯] ⟨Adj.; o. Steig.; nicht adv.⟩: **1.** *so beschaffen, daß man ungehindert darüber hinwegsehen kann:* ein gut -es Gelände. **2.** *so beschaffen, daß man sich [bald] ein Bild davon machen kann:* die Folgen der Katastrophe sind noch nicht ü.; **übersehen** ⟨st. V.; hat⟩ (ugs.): *etw. nicht mehr sehen mögen, weil man es allzuoft gesehen hat:* ich habe mir dieses Kleid übersehen; **übersehen** ⟨st. V.; hat⟩: *etw.* **1.** *frei, ungehindert über etw. hinwegsehen können:* von dieser Stelle kann man die ganze Bucht ü. **2.** *in seinen Zusammenhängen erfassen, verstehen:* die Folgen von etw., seine Lage ü. **3. a)** *versehentlich nicht sehen:* einen Fehler, einen Hinweis, ein Verkehrsschild ü.; mit seinen roten Haaren ist er nicht zu ü.; **b)** *absichtlich nicht sehen, bemerken wollen:* jmdn. geflissentlich, hochmütig ü. *(ignorieren);* sie übersah eine obszöne Geste.

übersenden ⟨unr. V.; hat⟩: *zusenden, schicken:* jmdm. ein Paket, eine Nachricht ü.; als Anlage/in der Anlage übersenden wir Ihnen die Unterlagen; er hat mir das Buch übersandt, (auch:) übersendet; ⟨Abl.:⟩ **Übersendung,** die; -, -en.

übersensibel ⟨Adj.; o. Steig.⟩: *übermäßig sensibel* (1).

übersetzbar [...'zɛt͜sba:ɐ̯] ⟨Adj.; o. Steig.; nicht adv.⟩: *so beschaffen, daß man sich in eine andere Sprache übersetzen kann:* dieses Wortspiel ist nicht ü.; ⟨Abl.:⟩ **Übersetzbarkeit,** die; -; **übersetzen** ⟨sw. V.⟩ [1 a: mhd. übersetzen, ahd. ubarsezzen]: **1. a)** *von einem Ufer ans andere befördern* ⟨hat⟩: jmdn. an das, auf das andere Ufer ü.; der Fährmann hat uns übergesetzt; **b)** *von einem Ufer ans andere fahren* ⟨hat/ist⟩: wir sind/haben mit der Fähre übergesetzt; die Truppen setzten zum anderen Ufer über. **2.** *über etw.* (z. B. den Fuß, den Finger) *hinwegführen* ⟨hat⟩: bei diesem Tanz muß der Fuß übergesetzt werden; ⟨subst.:⟩ das Übersetzen üben (Musik; *beim Klavierspielen mit einem Finger über den Daumen greifen);* **übersetzen** ⟨sw. V.; hat⟩ /vgl. übersetzt/: **1.** *(schriftlich od. mündlich) in eine andere Sprache übertragen:* etw. wörtlich, Wort für Wort, frei, sinngemäß, genau, richtig ü.; einen Text aus dem/vom Englischen ins Deutsche ü.; können Sie mir diesen Brief ü.?; der Roman wurde in viele Sprachen übersetzt. **2.** *(eine Sache in eine andere) umwandeln:* der Komponist hat seine Gefühle in Musik übersetzt; **Übersetzer,** der; -s, -: **a)** *jmd., der berufsmäßig Übersetzungen* (1 b) *anfertigt;* **b)** *jmd., der von einem Text übersetzt* (1) *hat;* **Übersetzerin,** die; -, -nen: w. Form zu ↑Übersetzer; **übersetzt** ⟨Adj.; o. Steig.; nicht adv.⟩: **a)** (landsch., bes. schweiz.) *überhöht:* -e Preise; die Geschwindigkeit war ü.; **b)** (Fachspr.) *zu viel über etw. aufweisend; überlastet:* ... einige Märkte sind durch Billigangebote stark ü.; **c)** (Technik) *eine bestimmte Übersetzung* (2) *habend:* Rennwagen sind anders übersetzt als normale Personenwagen; **Übersetzung,** die; -, -en: **1. a)** ⟨o. Pl.⟩ *das Übersetzen;* **b)** *übersetzter* (1) *Text:* eine wörtliche, wortgetreue, freie Ü.; eine Ü. aus dem/vom Spanischen ins Deutsche; eine Ü. von etw. anfertigen, machen, liefern; *übersetzte* (1) *Ausgabe:* dieses Buch ist in [einer] Ü. erschienen, liegt in [einer] Ü. vor. **2.** (Technik) *Verhältnis der Drehzahlen zweier über ein Getriebe gekoppelter Wellen; Stufe der mechanischen Bewegungsübertragung:* eine andere Ü. wählen; er fuhr mit einer größeren Ü.

Übersetzungs-: ~**arbeit,** die: -en aus dem Spanischen übernehmen; ~**büro,** das: *Büro, in dem (gegen Bezahlung) Übersetzungen* (1 b) *angefertigt werden;* ~**deutsch,** das (meist abwertend): *Deutsch* (a), *das das Ergebnis einer Übersetzung* (1 a) *ist u. in dem sich Eigenheiten der Ausgangssprache erhalten haben;* ~**fehler,** der: *Fehler beim Übersetzen* (1), *in einer Übersetzung* (1 b); ~**maschine,** die: *elektronische Anlage zur Übersetzung eines Textes in eine andere Sprache;* ~**verhältnis,** das (Technik): svw. ↑Übersetzung (2).

Übersicht, die; -, -en: **1.** ⟨o. Pl.⟩ *[Fähigkeit zum] Verständnis der Zusammenhänge von etw.; Überblick:* jmdm. fehlt die Ü.; [eine] klare Ü. [über etw.] haben, bekommen, gewinnen; die Ü. behalten, verlieren; ich muß mir zuerst die nötige Ü. über die Lage verschaffen. **2.** *die wichtigen Zusammenhänge von etw. wiedergebende, knappe [tabellenartige] Dar-*

stellung, Abriß: in seiner Rede gab er eine Ü. über die anstehenden Fragen; eine Ü. über die englische Literatur des 18. Jhs. verfassen; etw. in einer Ü. darstellen; **übersichtig** ⟨Adj.; nicht adv.⟩ (veraltet): svw. ↑weitsichtig; ⟨Abl.:⟩ **Übersichtigkeit,** die; - (veraltet): ↑übersichtlich ⟨Adj.⟩: **1.** *gut zu überblicken:* ein -es Gelände; die Straßenkreuzung ist ü. [angelegt]. **2.** *gut u. schnell lesbar, erfaßbar:* eine -e Darstellung; das Buch ist ü. [gegliedert]; ⟨Abl.:⟩ **Übersichtlichkeit,** die; -; **Übersichtskarte,** die; -, -en: *Landkarte mit kleinem Maßstab, die (unter Verzicht auf Details) ein großes Gebiet darstellt.*

übersiedeln [auch: ––'––] ⟨sw. V.; ist⟩: *seinen [Wohn]sitz an einen anderen Ort verlegen:* von Mainz nach Köln ü.; die Firma siedelte hierher über/übersiedelte hierher, ist hierher übergesiedelt/übersiedelt; ⟨Abl.:⟩ **Übersied[e]lung** [auch: ––'–(–)–], die; -, -en; **Übersiedler** [auch: ––'––], der; -s, -: *jmd., der irgendwohin übergesiedelt ist.*

übersinnlich ⟨Adj.; o. Steig.⟩: *über das sinnlich Erfahrbare hinausgehend; übernatürlich; okkult:* -e Kräfte besitzen; ⟨Abl.:⟩ **Übersinnlichkeit,** die; -.

Übersoll, das; -s: *über das geforderte* ²*Soll* (3 a, b) *hinausgehende [Arbeits]leistung.*

übersonnt ⟨Adj.; nicht adv.⟩ (geh.): *sonnenbeschienen.*

überspannen ⟨sw. V.; hat⟩ /vgl. überspannt/: **1.** *in einem weiten Bogen über etw. hinwegführen, sich über etw. spannen:* eine Hängebrücke überspannt [in 50 m Höhe] den Fluß, das Tal; der Saal wird von einem Tonnengewölbe überspannt. **2.** *mit etw. bespannen:* die Tischplatte mit Wachstuch ü. **3.** *etw. stark spannen:* eine Saite, Feder, einen Bogen ü.; Ü diese Arbeit überspannte seine Kräfte; **überspannt** ⟨Adj.; -er, -este; nicht adv.⟩: **a)** *über das Maß des Vernünftigen hinausgehend, übertrieben:* -e Ideen, Ansichten, Hoffnungen; -e (zu hohe) Forderungen; **b)** *(in seinem Wesen, Verhalten o. ä.) übermäßig erregt, lebhaft o. ä. wirkend; verschroben, exaltiert* (2), *exzentrisch* (2): -e -es Wesen haben; er ist ein etwas -er Mensch; jmds. Verhalten für ü. halten; ⟨Abl.:⟩ **überspannt,** die; -, -en: **1.** ⟨o. Pl.⟩ *überspanntes Wesen.* **2.** *überspannte Handlung, Äußerung;* **Überspannung,** die; -, -en (Elektrot.): *zu hohe Spannung in einem elektrischen Gerät; Überspannung.* **1.** *zu starke Spannung (von Saiten, Federn o. ä.).* **2. a)** ⟨o. Pl.⟩ *das Überspannen* (1, 2); **b)** *Material, mit dem man etw. überspannt* (2); **c)** ⟨o. Pl.⟩ *von einem Sessel entfernen;* ⟨Zus.:⟩ **Überspannungsschutz,** der (Elektrot.): *Vorrichtung zum Schutz elektrischer Geräte u. ä. vor Überspannungen.*

überspielen ⟨sw. V.; hat⟩ /vgl. überspielt/: **1.** *etw. Negatives zu verdecken suchen, indem man schnell darüber hinwegspielt, damit es anderen nicht bewußt wird:* eine peinliche Situation gut ü.; die Schauspieler konnten manche Schwächen des Stücks ü. **2.** (Funkw., Ferns.) *einen Film od. eine akustische Aufnahme übertragen:* eine Platte auf ein Tonband ü.; die Aufzeichnung wurde uns aus dem Studio in Wien überspielt. **3. a)** (Sport) *ausspielen* (3): der Stürmer überspielte die gesamte gegnerische Abwehr; **b)** *durch eine List, ein geschicktes Vorgehen ausschalten:* man hat ihn bei den Verhandlungen überspielt; **überspielt** ⟨Adj.; -er, -este; nicht adv.⟩: **a)** (Sport) *durch allzu häufiges Spielen überanstrengt, zu keiner Bestleistung mehr fähig;* **b)** (österr.) *durch häufiges Spielen abgenutzt, verstimmt o. ä.:* ein -es Klavier; **Überspielung,** die; -, -en: **a)** *das Überspielen;* **b)** (Funkw., Ferns.) *überspielte Sendung, Aufnahme.*

überspinnen ⟨sw. V.; hat⟩: *mit Spinnweben überziehen.*

überspitzen ⟨sw. V.; hat⟩: *in allzu spitzfindiger Weise darstellen, behandeln; zu weit treiben:* ich will die Forderung nicht ü.; ⟨häufig in 2. Part.:⟩ eine überspitzte Formulierung; das ist reichlich überspitzt ausgedrückt; ⟨Abl.:⟩ **Überspitztheit,** die; -, -en; **Überspitzung,** die; -, -en: **a)** ⟨o. Pl.⟩ *das Überspitzen;* **b)** *überspitzte Äußerung, Handlung.*

überspönig [...'ʃpø:nɪç] ⟨Adj.⟩ [zu (m)niederd. spön (↑Rotspon): übertr. von Holz, das sich wegen seiner Faserung („Späne") schlecht hobeln läßt] (nordd.): *überspannt* (b).

übersprechen ⟨st. V.⟩ (Funkw., Ferns.): *in eine aufgenommene [fremdsprachige] Rede einen anderen Text od. eine Übersetzung hineinsprechen.*

überspringen ⟨st. V.; ist⟩: **1.** *sich schnell, wie mit einem Sprung an eine andere Stelle bewegen:* der [elektrische] Funke ist übergesprungen; Ü ihre Fröhlichkeit sprang auf mich über. **2.** *schnell, unvermittelt auf etw. anderes zu sprechen kommen:* der Redner sprang auf ein anderes Thema über; **überspringen** ⟨st. V.; hat⟩: **1.** *mit einem Sprung überwinden:* einen

Zaun, einen Graben ü.; er hat im Hochsprung 1,80 m übersprungen. **2.** *(einen Teil von etw.) auslassen:* wir haben dieses Kapitel, einige Seiten übersprungen; eine Schulklasse ü.; ⟨Abl.:⟩ **Überspr**i**ngung,** die; -, -en.

überspru**deln** ⟨sw. V.; hat⟩: *(von Flüssigem) über den Rand des Gefäßes sprudeln:* das kochende Wasser, die Limonade ist übergesprudelt; Ü vor/von Witz, guten Einfällen ü.; sein Temperament ist übergesprudelt.

übersprü**hen** ⟨sw. V.; ist⟩: *von etw. ganz erfüllt sein und ihm temperamentvoll Ausdruck geben:* vor Freude, Begeisterung ü.; **übersprühen** ⟨sw. V.; hat⟩: *über jmdn., etw. sprühen:* den Rasen mit Wasser ü.

Übersprungbewegung, die; -, -en (Verhaltensf.): vgl. Übersprunghandlung; **Übersprunghandlung,** die; -, -en (Verhaltensf.): *(bei Mensch u. Tier) in Konfliktsituationen auftretende Handlung od. Verhaltensweise ohne sinnvollen Bezug zu der betreffenden Situation.*

überspülen ⟨sw. V.; hat⟩: *über etw. hinwegfließen u. seine Oberfläche nur dünn bedecken:* die Wellen überspülen den Strand; der Fluß hat die Uferstraße überspült.

überspurten ⟨sw. V.; hat⟩ (Sport): *mit einem Spurt überholen.*

übersta**atlich** ⟨Adj.; o. Steig.⟩: *über den einzelnen Staat hinausgehend; mehrere Staaten betreffend, umfassend.*

Überstä**nder,** der; -s, - (Forstw.): *überalterter, nicht weiter wachsender Baum;* **überst**ä**ndig** ⟨Adj.; nicht adv.⟩: **1.** (Landw.) *trotz ausreichender Reife, genügenden Wachstums o. ä. noch nicht gemäht, geschlagen, geschlachtet:* -es Getreide; ein -er Baum; -e Hammel. **2.** (veraltet) *längst überholt, veraltet.* **3.** (veraltend) *übriggeblieben:* ein -er Rest.

übersta**rk** ⟨Adj.; o. Steig.⟩: *übermäßig stark.*

überste**chen** ⟨st. V.; hat⟩ (Kartenspiel): *eine höhere Trumpfkarte ausspielen:* er hat übergestochen; **überst**e**chen** ⟨st. V.; hat⟩ (Kartenspiel): *gegenüber jmdm. durch Ausspielen einer höheren Trumpfkarte einen Vorteil erringen.*

überste**hen** ⟨unr. V.; ist⟩: *über etw. hinausragen; vorspringen:* das oberste Geschoß steht [um] einen Meter über; **überst**e**hen** ⟨unr. V.; hat⟩: *etw. (was jmdm. Probleme, Schwierigkeiten, Mühen o. ä. bereitet) hinter sich bringen, ohne Schaden zu nehmen:* eine Gefahr, eine Krise, eine Reise, den Winter, die Strapazen ü.; der Patient hat die Operation gut, glücklich, lebend überstanden; das Schlimmste ist jetzt überstanden; das hätten wir/das wäre überstanden (Ausruf der Erleichterung); der Großvater hat es überstanden (verhüll.; *ist gestorben*); überstandene Anfangsschwierigkeiten.

überste**igen** ⟨st. V.; ist⟩: *hinübersteigen, -klettern:* die Gangster sind vom Nachbarhaus [aus] auf das Dach der Bank übergestiegen; **überst**e**igen** ⟨st. V.; hat⟩: **1.** *durch Hinübersteigen, -klettern überwinden:* einen Zaun, die Mauer ü. **2.** *über etw. hinausgehen, größer sein als etw.:* das übersteigt meine finanziellen Möglichkeiten, meine Kräfte; das übersteigt *(übertrifft)* unsere Erwartungen [bei weitem]; diese Frechheit übersteigt alles Maß, alles bisher Dagewesene; die Kosten übersteigen den Voranschlag; **überst**e**igern** ⟨sw. V.; hat⟩: **1.** *über das normale Maß hinaus steigern:* seine Forderungen, die Preise ü.; ein übersteigertes Geltungsbedürfnis haben. **2.** ⟨ü. + sich⟩ *im Hinblick auf etw. allzu heftig, intensiv werden, sich übermäßig steigern:* er übersteigerte sich in seinem Zorn; ⟨Abl.:⟩ **Überst**e**igerung,** die; -, -en; **Überst**e**igung,** die; -, -en: *das Übersteigen* (1).

überste**llen** ⟨sw. V.; hat⟩ (Amtsspr.): *(bes. einen Gefangenen) weisungsgemäß einer anderen Stelle übergeben;* ⟨Abl.:⟩ **Überst**e**llung,** die; -, -en.

überste**mpeln** ⟨sw. V.; hat⟩: *einen Stempel über etw. drücken.*

Überste**rblichkeit,** die; -: *überhöhte Sterblichkeit.*

überste**uern** ⟨sw. V.; hat⟩: **1.** (Elektrot.) *(einen Verstärker) mit zu hoher Spannung überlasten, so daß bei der Wiedergabe Verzerrungen im Klang auftreten:* du darfst das Tonband nicht ü. **2.** (Kfz.-W.) *(trotz normal eingeschlagener Vorderräder) mit zum Außenrand der Kurve strebendem Heck auf den Innenrand der Kurve zufahren:* der Wagen übersteuert leicht; ⟨Abl.:⟩ **Überst**e**uerung,** die; -, -en.

übersti**mmen** ⟨sw. V.; hat⟩: **1.** *in einer Abstimmung überstimmen:* den Vorsitzenden ü. **2.** *mit Stimmenmehrheit ablehnen:* einen Antrag ü.; ⟨Abl.:⟩ **Überst**i**mmung,** die; -, -en.

überstra**hlen** ⟨sw. V.; hat⟩: **1.** *Strahlen über etw. werfen:* die Sonne überstrahlt das Tal; Ü die Freude überstrahlte ihr Gesicht. **2.** *eine so starke Wirkung ausüben, daß etw. anderes daneben verblaßt:* ihr Charm überstrahlte alles.

überstrapazi**eren** ⟨sw. V.; hat⟩: *allzu sehr strapazieren.*

überstre**ichen** ⟨st. V.; hat⟩: **1.** *(auf der ganzen Oberfläche)*

bestreichen: etw. mit Lack ü. **2.** (Elektrot.) *(einen Meßbereich) umfassen.*

überstre**ifen** ⟨sw. V.; hat⟩: *rasch, ohne besondere Sorgfalt anziehen:* ich streife [mir] einen Pullover über.

überstre**uen** ⟨sw. V.; hat⟩: *(auf der ganzen Oberfläche) bestreuen:* den Kuchen mit Zucker ü.

überströ**men** ⟨sw. V.; ist⟩: **1.** *über den Rand (eines Gefäßes) strömen:* das Wasser ist übergeströmt; Ü von/vor Seligkeit ü.; er strömte über vor Glück; überströmende *(sehr große)* Herzlichkeit. **2.** (geh.) *auf jmdn. übergehen:* seine gute Laune ist auf alle übergeströmt; **überstr**ö**men** ⟨sw. V.; hat⟩: *über etw. strömen u. es bedecken:* der Fluß überströmte die Wiesen; sein Gesicht war von Blut überströmt; **Überstr**ö**mventil,** das; -s, -e (Technik): *Sicherheitsventil.*

Überstru**mpf,** der; -[e]s, ...strümpfe (veraltend): *Strumpf zum Überziehen über einen anderen Strumpf; Gamasche.*

überstü**lpen** ⟨sw. V.; hat⟩: *eine Sache über eine andere, über jmdn. (bes. jmds. Kopf) stülpen* (a): sich einen Helm ü.

Überstu**nde,** die; -, -n: *Stunde, die zusätzlich zu den festgelegten täglichen Arbeitsstunden gearbeitet wird:* bezahlte -n; -n machen *(über die festgesetzte Zeit hinaus arbeiten);* ⟨Zus.:⟩ **Überst**u**ndengeld,** das: *Geld, das für Überstunden bezahlt wird;* **Überst**u**ndenzuschlag,** der: vgl. ~geld.

überstü**rzen** ⟨sw. V.; hat⟩: **1. a)** *übereilt, in allzu großer Hast u. ohne genügend Überlegung tun:* eine Entscheidung, eine Abreise ü.; man soll nichts überstürzen; ⟨häufig im 2. Part.:⟩ eine überstürzte Flucht; überstürzt handeln; **b)** ⟨ü. + sich⟩ (veraltend) *sich übermäßig beeilen:* sich beim Essen, Sprechen ü. **2.** ⟨ü. + sich⟩ **a)** (veraltend) *übereinanderstürzen; sich überschlagen:* die Wogen überstürzen sich; **b)** *[allzu] rasch aufeinanderfolgen:* die Ereignisse, die Nachrichten überstürzen sich; er begann zu erzählen, seine Worte überstürzten sich; **Überst**ü**rzer,** der; -s, - (Ringen): *Griff, bei dem der Gegner über den Kopf od. die Schulter gehoben u. so in eine neue Lage gebracht wird;* **Überst**ü**rzung,** die; -: *das Überstürzen; allzu große Eile:* nur keine Ü.

überta**keln** ⟨sw. V.; hat⟩ (Seemannsspr.): *im Verhältnis zur Größe des Schiffes und zum herrschenden Wind) zu viele Segel setzen.*

überta**riflich** ⟨Adj.; o. Steig.⟩: *über dem Tarif* (2) *liegend:* -e Bezahlung; -e Leistungen, Zulagen; [jmdn.] ü. bezahlen.

übertä**uben** ⟨sw. V.; hat⟩: *durch seine starke Wirkung etw. anderes, eine Empfindung) weniger wirksam machen:* das Kopfweh übertäubte selbst ihre Zahnschmerzen; ⟨Abl.:⟩ **Übert**ä**ubung,** die; -, -en ⟨Pl. selten⟩.

übertau**chen** ⟨sw. V.; hat⟩ (österr.): *(ein kleineres Übel) ohne weitere Umstände überstehen:* eine Grippe ü.

übertechnisi**ert** ⟨Adj.; o. Steig.; nicht adv.⟩: *mit allzu vielen technischen Einrichtungen ausgestattet:* unsere -e Umwelt.

überte**uern** ⟨sw. V.; nur im Inf. und 2. Part. gebr.⟩: *übermäßig teuer machen; zu übermäßig hohen Preisen anbieten:* überteuerte Waren; ⟨Abl.:⟩ **Übert**e**uerung,** die; -, -en.

überti**ppen** ⟨sw. V.; hat⟩: *einen Tippfehler ausbessern, indem man den falschen Buchstaben o. ä. durch [mehrmaliges] Anschlagen anderer Taste unleserlich macht u. den richtigen deutlich hervortreten läßt.*

überti**teln** ⟨sw. V.; hat⟩: *betiteln* (a).

übertö**lpeln** [...'tœlp|n] ⟨sw. V.; hat⟩ [zu älter Tölpel = Knüppel, wohl nach einem alten Brauch od. Spiel; heute auf↑Tölpel bezogen]: *jmdn., der in einer bestimmten Situation nicht gut aufpaßt) in plumper, dummdreister Weise überlisten:* sich nicht ü. lassen; er hat mich zu ü. versucht; ⟨Abl.:⟩ **Übert**ö**lp[e]lung,** die; -, -en.

übertö**nen** ⟨sw. V.; hat⟩: **a)** *lauter sein als jmd. od. etw. u. dadurch bewirken, daß er od. es nicht gehört wird:* der Chor übertönte die Solistin; **b)** (selten) *übertäuben;* ⟨Abl.:⟩ **Übert**ö**nung,** die; -, -en ⟨Pl. selten⟩.

Überto**pf,** der; -[e]s, ...töpfe: *(als Schmuck dienender) Blumentopf aus Keramik, Porzellan o. ä., in den man eine in einen einfachen Blumentopf eingetopfte Pflanze stellt.*

übertou**rig** [...tu:rɪç] ⟨Adj.⟩ (Technik): *allzu hochtourig:* ein Auto ü. fahren.

Übertra**g** [...tra:k] der; -[e]s, ...träge (bes. Buchf.): *Summe von Posten einer Rechnung o. ä., die auf die nächste Seite, in eine andere Unterlage übernommen wird;* **übertr**a**gbar** [...'tra:kba:g] ⟨Adj.; o. Steig.; nicht adv.⟩: **1.** *so beschaffen, daß es auf etw. anderes* ¹*übertragen* (4) *werden kann:* diese Methode ist auf andere Gebiete ü. **2.** *von einem anderen zu benutzend:* dieser Ausweis, diese Fahrkarte ist nicht ü. **3.** *infektiös:* eine -e Krankheit; ⟨Abl.:⟩ **Übertr**a**gbarkeit,**

die; -; **¹übertragen** ⟨st. V.; hat⟩: **1. a)** *als* **¹*Übertragung*** (1) *senden:* das Fußballspiel [live, direkt] aus dem Stadion ü.; das Konzert wird von allen Sendern übertragen; **b)** *überspielen* (2): eine Schallplattenaufnahme auf Band ü. **2. a)** *(von einer Sprache in eine andere) übersetzen:* der Text wurde vom/aus dem Spanischen ins Deutsche übersetzt; **b)** *in eine andere Form bringen; umwandeln:* ein Stenogramm in Langschrift ü.; eine Erzählung in Verse ü.; die Daten werden auf Lochkarten übertragen. **3.** *an anderer Stelle nochmals hinschreiben, zeichnen o. ä.:* einen Aufsatz ins Heft, in die Reinschrift ü.; die Zwischensumme auf die nächste Seite ü.; sie übertrug das Muster auf den Stoff. **4.** *auf etw. anderes anwenden, so daß die betreffende Sache auch dort Geltung, Bedeutung hat:* man kann diese Maßstäbe nicht auf die dortige Situation ü.; ein Wort übertragen, *in übertragener (nicht wörtlich zu verstehender, sondern sinnbildlicher)* Bedeutung gebrauchen. **5. a)** (bes. Technik) *(Kräfte o. ä.) weitergeben, -leiten:* die Antriebswelle überträgt die Kraft des Motors auf die Räder; **b)** *(bes. ein Amt, eine Aufgabe) übergeben, überantworten:* der Direktor übertrug ihm die Leitung des Projekts. **6. a)** *eine Krankheit [an jmdn.] weitergeben; jmdn. anstecken:* diese Insekten übertragen die Krankheit [auf den Menschen]; **b)** ⟨ü. + sich⟩ *jmdn. befallen:* die Krankheit überträgt sich nur auf anfällige Personen. **7. a)** ⟨ü. + sich⟩ *auf jmdn. einwirken u. ihn dadurch beeinflussen:* die Nervosität des Vaters übertrug sich auf die Kinder; **b)** *bei jmdm. wirksam werden lassen:* die Begeisterung war bald auf alle anderen. **8.** (Med.) *(ein Kind) zu lange austragen* (2): ⟨oft im 2. Part.:⟩ ein übertragenes Kind; **²übertragen** ⟨Adj.; nicht adv.⟩ (österr.): *deutliche Spuren der Benutzung zeigend, nicht mehr neu:* ein -er Mantel; **Übertrager,** der; -s, - (Nachrichtent.): *Transformator;* **Überträger,** der; -s, - (Med.): *jmd. od. etw., der od. das eine Krankheit überträgt:* die Tsetsefliege ist der Ü. der Schlafkrankheit; **Übertragung,** die; -, -en: **1.** *Sendung* (3) *direkt vom Ort des Geschehens:* die Ü. des Springreitens war [qualitativ] gut, schlecht; das Fernsehen bringt, sendet die Ü. aus dem Konzertsaal. **2. a)** *Übersetzung* (1): die Ü. des Romans aus dem Russischen ist, stammt von ...; **b)** *Umwandlung:* die Ü. des Stoffes in Verse. **3.** *Anwendung:* die Ü. dieses Prinzips auf andere Bereiche. **4.** ⟨o. Pl.⟩ **a)** (bes. Technik) *das* **¹*Übertragen*** (5 a): die Ü. der Kraft auf die Räder; **b)** *das* **¹*Übertragen*** (5 b): die Ü. aller Ämter auf den Nachfolger. **5.** *das* **¹*Übertragen*** (6 a); *Ansteckung, Infektion:* die Ü. dieser Krankheit erfolgt durch das Trinkwasser. **6.** (Med.): *zu lange andauernde Schwangerschaft;* ⟨Zus.:⟩ **Übertragungsvermerk,** der (Bankw.): svw. ↑Giro (2); **Indossament;** **Übertragungswagen,** der: *Wagen, in den technische Einrichtungen zur Übertragung von Fernseh- und Rundfunksendungen eingebaut sind;* Kurzwort: Ü-Wagen.

übertrainieren ⟨sw. V.; nur im Inf. und 2. Part. gebr.⟩ (Sport): *im Training zu stark beanspruchen:* der Sportler ist übertrainiert; **Übertraining,** das; -s (Sport).

übertreffen ⟨st. V.; hat⟩ [mhd. übertreffen, ahd. ubartreffan]: **a)** *(auf einem bestimmten Gebiet, in bestimmter Hinsicht) besser sein als jmd.:* jmdn. in der Leistung ü.; jmdn. an Fleiß, an Ausdauer, an Mut [weit, bei weitem, um vieles] ü.; im Sport ist er nur schwer, kaum zu ü.; er hat sich selbst übertroffen *(mehr geleistet, als man von ihm erwartet hat);* **b)** *bestimmte Eigenschaften in größerem Maße besitzen:* dieser Turm übertrifft alle anderen an Höhe; **c)** *über etw. hinausgehen:* das Ergebnis übertraf alle Hoffnungen.

übertreiben ⟨st. V.; hat⟩ [mhd. übertrīben = zu weit treiben]: **a)** *in aufbauschender Weise darstellen* (Ggs.: untertreiben): ständig, furchtbar, maßlos ü.; er muß immer ü.; ich übertreibe nicht, wenn ...; **b)** *etw. (an sich Positives, Vernünftiges, Normales o. ä.) zu weit treiben, in übersteigertem Maße tun:* seine Ansprüche, Forderungen, den Sauberkeit, Sparsamkeit ü.; übertreib es nicht mit dem Training; ⟨häufig im 2. Part.:⟩ übertriebene Höflichkeit, Vorsicht; das finde ich reichlich übertrieben; übertrieben mißtrauisch, vorsichtig sein; **Übertreibung,** die; -, -en: **1.** ⟨o. Pl.⟩ *das Übertreiben.* **2. a)** *übertreibende* (a) *Handlung, Schilderung:* er neigt zu -en; **b)** *Handlung, mit der man etw. übertreibt* (b).

übertreten ⟨st. V.⟩: **1.** (Sport) *über eine Markierung treten* ⟨hat/ist⟩: der Sprung ist ungültig, weil er übergetreten hat/ist. **2.** *über die Ufer treten* ⟨ist⟩: der Fluß ist nach den sintflutartigen Regenfällen übergetreten. **3.** *irgendwohin gelangen* ⟨ist⟩: bei Gelbsucht tritt der Gallenfarbstoff

ins Blut über. **4.** (bes. österr.) *in eine andere Phase, einen anderen Lebensabschnitt o. ä. eintreten* ⟨ist⟩: von der Volksschule in die Hauptschule ü.; er ist in den Ruhestand übergetreten. **5.** *sich einer anderen (weltanschaulichen) Gemeinschaft, einer anderen Anschauung anschließen* ⟨ist⟩: zu einer anderen Partei, Konfession ü.; **übertreten** ⟨st. V.; hat⟩: **1.** *(den Fuß) durch falsches Auftreten verstauchen, verletzen:* ich habe mir den Fuß übertreten. **2.** *gegen ein Gebot, Gesetz o. ä. verstoßen:* ein Gesetz, eine Vorschrift ü.; ⟨Abl.:⟩ **Übertreter,** der; -s, - : *jmd., der ein Gesetz, eine Vorschrift übertritt;* **Übertretung,** die; -, -en: **a)** *Verstoß gegen eine Vorschrift, ein Gesetz:* sich keiner Ü. bewußt sein; **b)** (jur. früher, noch jur. schweiz.) *Straftat minderer Schwere;* ⟨Zus.:⟩ **Übertretungsfall,** der *in der Fügung* **im Übertretungsfall[e]** (Amtsdt.; *im Falle der Übertretung [einer Vorschrift o. ä.]*).

übertrieben [...'tri:bn] †übertreiben; ⟨Abl.:⟩ **Übertriebenheit,** die; -, -en: svw. ↑Übertreibung (2 a, b).

Übertritt, der; -[e]s, -e: **1.** *das Übertreten* (5); *Wechsel zu einer anderen Gemeinschaft o. ä.:* die Zahl der -e zu dieser Partei nimmt zu. **2.** *das Übertreten* (3). **3.** (bes. österr.) *das Übertreten* (4): der Ü. in den Ruhestand.

übertrocknen ⟨sw. V.; ist⟩ (landsch., bes. österr.): *an der Oberfläche trocknen:* die Kartoffeln ü. lassen.

übertrumpfen ⟨sw. V.; hat⟩: **1.** (Kartenspiel) *durch Ausspielen eines Trumpfs besiegen:* er hat ihn, seine Karte übertrumpft. **2.** *bei weitem übertreffen:* jmds. Leistung ü.

übertun ⟨unr. V.; hat⟩ (ugs.): *umlegen, umhängen:* du solltest dir eine Jacke ü.; **übertun,** sich ⟨unr. V.; hat⟩ (selten): *sich zu viel zumuten:* übertu dich nicht!

übertünchen ⟨sw. V.; hat⟩: *mit Tünche überstreichen;* ⟨Abl.:⟩ **Übertünchung,** die; -, -en.

überübermorgen ⟨Adv.⟩ (ugs.): *am Tag nach übermorgen.*

überversichern ⟨sw. V.; hat⟩: *eine Überversicherung* (2) *abschließen;* **Überversicherung,** die; -, -en: **1.** ⟨o. Pl.⟩ *das Überversichern.* **2.** *Versicherung, deren Summe den Wert des Versicherten übersteigt.*

übervölkern [...'fœlkɐn] ⟨sw. V.; hat⟩: *in zu großer Anzahl beleben, erfüllen:* viele Touristen übervölkern die Insel im Sommer; **übervölkert** ⟨Adj.; nicht adv.⟩: *zu dicht bewohnt, besiedelt;* **Übervölkerung,** die; -.

übervoll ⟨Adj.; o. Steig.⟩: *übermäßig voll:* ein -es Gefäß; *völlig überfüllt:* eine -e Straßenbahn.

übervorsichtig ⟨Adj.; o. Steig.⟩: *übertrieben vorsichtig.*

übervorteilen [...'fo:r...] ⟨sw. V.; hat⟩: *sich auf Kosten eines anderen einen Vorteil verschaffen, indem man seine Unwissenheit, seine Unaufmerksamkeit ausnutzt:* seine Kunden ü.; ⟨Abl.:⟩ **Übervorteilung,** die; -, -en.

überwach ⟨Adj.; o. Steig.⟩: *hellwach u. angespannt;* **überwachen** ⟨sw. V.; hat⟩: **1.** *genau verfolgen, was jmd. (der verdächtig ist) tut; jmdn. durch ständiges Beobachten kontrollieren* (1): einen Agenten bei Tag und Nacht, auf Schritt und Tritt, scharf] ü. **2.** *kontrollierend für den richtigen Ablauf von etw. sorgen:* die Ausführung einer Arbeit, eines Befehls ü.; die Polizei überwacht den Verkehr.

überwachsen ⟨sw. V.; hat⟩: **1.** *durch Wachsen die Oberfläche von etw. bedecken:* das Moos hat den Pfad überwachsen. **2.** (selten) *durch Wachsen an Größe übertreffen:* das Gebüsch hat den Zaun überwachsen.

überwachten [...'vɛçtn] ⟨sw. V.; hat⟩ [zu ↑Wächte]: *mit Wächten bedecken, überziehen.* **Überwachung,** die; -, -en ⟨Pl. selten⟩: *das Überwachen, Überwachtwerden; Kontrolle.* **Überwachungs-:** ∼**dienst,** der: *Dienst* (1 a, b, 2) *zur Überwachung von jmdm., etw.;* ∼**stelle,** die; ∼**system,** das.

überwallen ⟨sw. V.; ist⟩: *beim Kochen Blasen werfend über den Rand des Gefäßes laufen:* das Wasser ist übergewallt; Ü vor Glück, Zorn ü. (geh.) *Glück, Zorn bes. intensiv empfinden u. dem lebhaft Ausdruck verleihen);* **überwallen** ⟨sw. V.; hat⟩ (selten): *wallend bedecken.*

überwältigen [...'vɛltɪɡn] ⟨sw. V.; hat⟩ [spätmhd. überwältigen, zu ↑Gewalt]: **1.** *mit körperlicher Gewalt bezwingen u. wehrlos machen:* der Dieb wurde überwältigt und abgeführt. **2.** *mit solcher Intensität auf jmdn. einwirken, daß der Betreffende sich dieser Wirkung nicht entziehen kann:* Angst, Neugier, Freude überwältigte ihn; er wurde vom Schlaf überwältigt *(übermannt);* ⟨oft präd. im 2. Part.:⟩ vom Anblick völlig überwältigt sein; ⟨häufig im 1. Part.:⟩ ein überwältigendes *(grandioser)* Anblick; einen überwältigenden Eindruck auf jmdn. machen; jmdn. mit

überwältigender *(sehr großer, deutlicher)* Mehrheit wählen; seine Leistungen sind nicht [gerade] überwältigend (oft spött.; *sind [kaum] mittelmäßig*); ⟨Abl.:⟩ **Überwältigung,** die; -, -en: *das Überwältigen, Überwältigtwerden.*
überwälzen ⟨sw. V.; hat⟩ (bes. Wirtsch.): wälzen (2): die Kosten wurden auf die Gemeinden überwälzt.
Überwärmung, die; -, -en ⟨Pl. selten⟩ (Med.): *therapeutischen Zwecken dienende kurzzeitige [starke] Erwärmung [einzelner Partien] des Körpers;* ⟨Zus.:⟩ **Überwärmungsbad,** das.
überwechseln ⟨sw. V.; ist⟩: **1.** *von einer Stelle zu einer anderen wechseln, sich an eine andere Stelle bewegen:* von der linken auf die rechte Fahrspur ü. **2. a)** *sich einer anderen Gemeinschaft o. ä. anschließen:* zu einer anderen Partei ü.; er ist ins feindliche Lager übergewechselt; **b)** *zu etw. anderem übergehen; mit etw. anderem beginnen:* vom Chemie- zum Biologiestudium ü.; aufs Gymnasium ü.; der Redner wechselte zu einem anderen Thema über. **3.** (Jägerspr.) *(vom Hochwild) sich in ein anderes Revier bewegen.*
Überweg, der; -[e]s, -e: kurz für ↑Fußgängerüberweg.
überweiden ⟨sw. V.; hat⟩: *eine Weide zu stark abgrasen u. dadurch schädigen; übergrasen;* ⟨Abl.:⟩ **Überweidung,** die; -, -en.
überweisen ⟨st. V.; hat⟩: **1.** *einen Geldbetrag [von der eigenen Bank] auf jmds. Konto einzahlen od. seinem Konto gutschreiben [lassen]:* die Miete ü.; er bekommt sein Gehalt immer auf sein Girokonto überwiesen; die Bank hat das Geld noch nicht überwiesen *(hat den Überweisungsauftrag noch nicht bearbeitet).* **2.** *einen Patienten zur weiteren Behandlung mit einem Überweisungsschein zu einem anderen Arzt schicken:* sie wurde von ihrem Hausarzt zu einen/an einen Facharzt überwiesen. **3.** *zur Erledigung, Bearbeitung o. ä. zuweisen:* eine Akte einer anderen/an eine andere Behörde ü. **4.** (österr. selten) *überführen (1).*
überweißen ⟨sw. V.; hat⟩: *mit weißer Farbe überstreichen.*
Überweisung, die; -, -en: **1. a)** *das Überweisen (1);* **b)** *überwiesener Geldbetrag:* ich habe die Ü. erhalten. **2. a)** *das Überweisen (2);* **b)** kurz für ↑Überweisungsschein.
Überweisungs-: ~**auftrag,** der (Bankw.): *Auftrag eines Bankkunden an seine Bank, zu Lasten seines Kontos einen Geldbetrag zu überweisen;* ~**formular,** das; ~**schein,** der *vom behandelnden Arzt ausgestellter Schein zur Überweisung des Patienten zu einen Facharzt;* ~**verkehr,** der (Bankw.): svw. ↑Giroverkehr.
überweit ⟨Adj.; o. Steig.⟩: *übermäßig weit;* **Überweite,** die; -, -n: vgl. Übergröße: Konfektionsware in -n.
Überwelt, die; Übег; -: *transzendenter Bereich außerhalb der sinnlich erfaßbaren Welt;* **überweltlich** ⟨Adj.; o. Steig.⟩.
überwendlich [...'vɛntlɪç] ⟨Adj.⟩ [zu ↑¹winden] (Handarb.): *so [gearbeitet], daß die Stiche über die [aneinandergelegten] Kante[n] des Stoffes hinweggehen:* -e Nähte; ü. nähen; **überwendlings** ⟨Adv.⟩ (Handarb.): *mit überwendlichen Stichen.*
überwerfen ⟨st. V.; hat⟩: *(ein Kleidungsstück) lose über die Schultern legen, mit einer schnellen Bewegung umhängen:* ich warf mir einen Bademantel über; **überwerfen,** ⟨st. V.; hat⟩ [eigtl. = sich im Spiel od. Kampf am Boden rollen]: *mit jmdm. in Streit geraten [und daher den Kontakt zu ihm abbrechen]:* sie hatten sich wegen der Erbschaft [völlig] überworfen; schon vor Jahren hat er sich mit seinem Bruder überworfen; ⟨Abl.:⟩ **Überwerfung,** die; -, -en.
überwerten ⟨sw. V.; selten⟩: *überbewerten;* **überwertig** [...vе:ɐ̯tɪç] ⟨Adj.; nicht adv.⟩: *zuviel Gewicht, Bedeutung habend:* -e Ideen (Psych.): *Ideen, von denen das Denken übermäßig beherrscht wird);* ⟨Abl.:⟩ **Überwertigkeit,** die; -; **Überwertung,** die; -, -en ⟨Pl. selten⟩.
Überwesen, das; -s, - (selten): *übermenschliches (2) Wesen.*
überwiegen ⟨st. V.; hat⟩ (ugs. selten): *zu viel wiegen:* der Brief wiegt über; **überwiegen** ⟨st. V.; hat⟩ /vgl. überwiegend/: **1.** *die größte Bedeutung, die stärkste* ↑*Gewicht (3) haben u. daher das Bild, den Charakter von etw. bestimmen:* im Süden des Landes überwiegt das Laubholz; letztlich überwog die Vernunft; er überwog die Meinung, daß ...; ⟨häufig im 1. Part.:⟩ der überwiegende *(größere)* Teil der Bevölkerung; jmdn. mit überwiegender *(mehr als der einfachen)* Mehrheit wählen. **2.** *stärker, einflußreicher, bedeutender sein als etw. anderes:* bei ihm überwog das Gefühl die Vernunft; **überwiegend** [auch: '----] ⟨Adv.⟩ /vgl. überwiegen/: *vor allem, hauptsächlich:* in ü. von Deutschen bewohntes Gebiet; sich u. mit Politik befassen; morgen wird es ü. heiter und trocken sein.

überwindbar [...'vɪntba:ɐ̯] ⟨Adj.; o. Steig.; nicht adv.⟩: *so beschaffen, daß es überwunden werden kann:* -e Ängste.
überwindeln [...'vɪndln] ⟨sw. V.; hat⟩ [zu ↑¹winden] (österr.): *den [ausgefransten] Rand eines Stücks Stoff mit der Kante umgreifenden Stichen einfassen:* eine Schnittfläche ü.
überwinden ⟨st. V.; hat⟩ [mhd. überwinden, ahd. ubarwintan, zu mhd. winnen, ahd. winnan = kämpfen, volksetym. angelehnt an ↑¹winden]: **1.** (geh.) *besiegen:* er hat seinen Gegner nach hartem Kampf überwunden; der Stürmer überwand den gegnerischen Torhüter (Ballspiele Jargon; *erzielte gegen ihn ein Tor);* ein Gesellschaftssystem ü. *(bekämpfen u. abschaffen).* **2. a)** *durch eigene Anstrengung mit etw., was Schwierigkeiten bietet, fertig werden; meistern:* eine Steigung mühelos (mit dem Rad) ü.; die Bergsteiger hatten eine schwierige Wand zu ü.; Hindernisse, Probleme ü.; er überwand seine Angst, Enttäuschung, Schüchternheit; die Krise ist jetzt überwunden; **b)** *nach innerem Widerstand u. längerem Abwägen an einer schließlich für falsch gehaltenen Einstellung, Haltung o. ä. nicht länger festhalten:* seine Bedenken, sein Mißtrauen ü.; diesen Standpunkt hält man heute für überwunden. **3.** ⟨ü. + sich⟩ *etw., was einem widerstrebt, schwerfällt, schließlich doch tun:* er überwand sich und stimmte zu; er konnte sich nur schwer ü., das zu tun; ⟨Abl.:⟩ **Überwinder,** der; -s, - [spätmhd. überwinder]: *jmd., der etw. überwindet, überwunden hat;* **überwindlich** ⟨Adj.⟩ (selten): *überwindbar;* **Überwindung,** die; - [mhd. überwindunge]: *das [Sich]überwinden:* es kostete mich [einige, viel] Ü., das zu tun.
überwintern ⟨sw. V.; hat⟩ /vgl. überwinternd/: **1. a)** *irgendwo den Winter verbringen:* in der Antarktis ü.; diese Vögel überwintern in Afrika; **b)** *(von Tieren) irgendwo seinen Winterschlaf halten:* unsere Schildkröte überwintert im Keller. **2.** (bes. im Hinblick auf Pflanzen) *bewirken, daß etw. den Winter überdauert, sich den Winter über frischhält:* die Geranien müssen an einem kühlen, dunklen Ort überwintert werden; **überwinternd** ⟨Adj.; o. Steig.; nur attr.⟩: svw. ↑perennierend; **Überwinterung,** die; -, -en.
überwölben ⟨sw. V.; hat⟩: **1.** *sich über etw. wölben:* eine Kuppel überwölbte den Saal. **2.** *mit einem Gewölbe versehen;* ⟨Abl.:⟩ **Überwölbung,** die; -, -en: **1.** ⟨o. Pl.⟩ *das Überwölben.* **2.** *Gewölbe.*
überwölken, sich ⟨sw. V.; hat⟩ (geh.): *sich bewölken.*
überwuchern ⟨sw. V.; hat⟩: *wuchernd bedecken:* das Gestrüpp hat den Garten völlig überwuchert; ⟨oft im 2. Part.:⟩ eine von Efeu dicht überwucherte Mauer.
Überwurf, der; -[e]s, ...würfe: **1.** *loser Umhang; Mantel; loses Gewand, das man über etw. trägt:* einen weißen Ü. tragen. **2.** (österr.) *Decke, die als Zierde über Betten od. Polster gelegt wird.* **3.** (Ringen) *Griff, bei dem man den Gegner aushebt (6) u. ihn über die eigene Schulter od. den eigenen Kopf nach hinten zu Boden wirft.*
Überzahl, die; -: **a)** *überwiegende Mehrheit:* die Ü. der Vorschläge war unbrauchbar; oft in der Wendung in **der Ü. sein** *(die überwiegende Mehrheit bilden):* in diesem Beruf sind Frauen in der Ü.; **b)** *große Anzahl:* eine Ü. von Zuschauern drängte sich vor dem Theater; **überzahlen** ⟨sw. V.; hat⟩: *zu hoch bezahlen; überbezahlen:* mit 10 DM ist diese Ware überzahlt; **überzählen** ⟨sw. V.; hat⟩: [*noch einmal, schnell] nachzählen:* er überzählte sein Geld; **überzählig** [...tsɛlɪç] ⟨Adj.; o. Steig.; nicht adv.⟩: *eine bestimmte Anzahl (die für etw. gebraucht wird) übersteigend:* die -en Exemplare werden an Interessenten verteilt.
überzeichnen ⟨sw. V.; hat⟩: **1.** (Börsenw.) *Anteile (einer Aktie, eines Wertpapiers o. ä.) in einem das Angebot übersteigenden Maße vorbestellen:* die Anleihe ist um 20% überzeichnet worden. **2.** *in zu krasser, allzu stark vereinfachender, zugespitzter Weise darstellen:* der Autor hat die Figur des Vaters in diesem Roman überzeichnet; ⟨Abl.:⟩ **Überzeichnung,** die; -, -en: *das Überzeichnen (1, 2).*
Überzeit, die; -, -en: **a)** ⟨o. Pl.⟩ *über die festgesetzte Arbeitszeit hinaus gearbeitete Zeit;* **b)** (schweiz.) *Überstunde;* ⟨Zus.:⟩ **Überzeitarbeit,** die (bes. schweiz.); **überzeitlich** ⟨Adj.; o. Steig.⟩: *für alle Zeit Geltung habend; zeitungebunden:* ein Kunstwerk mit -er Aussage.
überzeugen ⟨sw. V.; hat⟩ /vgl. überzeugt/ [mhd. überziugen = jmdn. vor Gericht durch Zeugen überführen]: **1.** *jmdn. durch einleuchtende Gründe, Beweise dazu bringen, etw. als wahr, richtig, notwendig anzuerkennen:* jmdn. von seinem Irrtum, von der Richtigkeit einer Handlungsweise ü.; ich habe ihn von meiner Unschuld überzeugt; wir konnten

ihn nicht [davon] ü./er ließ sich nicht davon ü., daß ...; er war nur schwer [davon] zu ü., daß ...; seine Ausführungen haben mich nicht überzeugt; ⟨auch ohne Akk.-Obj.:⟩ im Rückspiel wußte die Mannschaft zu ü. *(ihre Leistung entsprach voll u. ganz den Erwartungen);* ⟨häufig im 1. Part.:⟩ *überzeugende (einleuchtende, glaubhafte)* Gründe, Beweise; der Schauspieler spielte die Rolle sehr überzeugend; eine Aufgabe überzeugend *(voll u. ganz befriedigend)* lösen; was du sagst, klingt [nicht ganz, recht] überzeugend. **2.** ⟨ü. + sich⟩ *sich durch eigenes Nachprüfen vergewissern:* sich persönlich, mit eigenen Augen davon ü., daß etw. stimmt; bitte überzeugen Sie sich selbst!; ⟨häufig im 2. Part.:⟩ [felsen]fest, hundertprozentig von etw. überzeugt sein; ich bin [davon] überzeugt, daß du recht hast; ich bin von ihm, seinen Leistungen nicht überzeugt *(habe keine allzu gute Meinung von ihm, seinen Leistungen);* er ist sehr von sich selbst überzeugt *(ist allzu selbstbewußt, recht eingebildet);* **überzeugt** ⟨Adj.; nur attr.⟩: *fest an etw. Bestimmtes glaubend:* er ist ein -er Marxist; ⟨Abl.:⟩ **Überzeugtheit,** die; -: *das Überzeugtsein;* **Überzeugung,** die; -, -en: **1.** ⟨o. Pl.⟩ (seltener) *das Überzeugen* (1): die Ü. der Zweifler gelang ihm. **2.** *feste, unerschütterliche [durch Nachprüfen eines Sachverhalts, durch Erfahrung gewonnene] Meinung; fester Glaube:* die religiöse, politische Ü. eines Menschen; er war seine ehrliche Ü., daß ...; seine Ü. klar, fest vertreten; die Ü. gewinnen/haben, daß ...; der Ü. sein, daß ...; etw. aus [innerer] Ü., mit Ü. tun; meiner Ü. nach/nach meiner Ü.; er ist ein Mensch ohne -en *(es gibt keine Anschauung o. ä., von der er sich leiten läßt);* zu der Ü. kommen/gelangen, daß ...
Überzeugungs-: ~**arbeit,** die (DDR): *Agitation* (b) *für die Verwirklichung der Ziele des Marxismus-Leninismus:* Ü. leisten; ~**kraft,** die: *Fähigkeit zu überzeugen;* ~**täter,** der (jur.): *jmd., der eine Straftat begangen hat, weil er sich dazu auf Grund seiner sittlichen, religiösen, politischen o. ä. Überzeugung berechtigt od. verpflichtet fühlt.*
überziehen ⟨unr. V.; hat⟩: **1.** *über ein Kleidungsstück über den Körper* od. *einen Körperteil ziehen [über etw. anderes] anziehen:* ich zog [mir] eine warme Jacke über; vor dem Kauf zog sie den Rock erst einmal über *(probierte sie ihn an).* **2.** nur in der Wendung **jmdm. eins/ein paar ü.** *(jmdm. einen Hieb/Hiebe [mit einem Stock o. ä.] versetzen);* **überziehen** ⟨unr. V.; hat⟩: **1. a)** *mit einer [dünnen] Schicht von etw. bestreichen, bedecken* od. *umhüllen:* die Torte mit Guß ü.; etw. mit Lack, einer Isolierschicht ü.; Ü sie überzogen das Land mit Krieg; **b)** *etw. über etw. ziehen:* etw. mit Stoff ü.; die Betten müssen frisch überzogen *(mit frischer Bettwäsche versehen)* werden. **2. a)** *etw. nach u. nach bedecken:* Jetzt begann kalter Schweiß Brahms Gesicht zu ü. (Kirst, 08/15, 800); **b)** ⟨ü. + sich⟩ *sich nach u. nach mit etw. bedecken:* der Himmel überzog sich mit Wolken. **3. a)** *von etw., was einen zusteht, zu viel in Anspruch nehmen:* sein Konto [um 300 DM] ü. *([300 DM] mehr abheben, als auf dem Konto gutgeschrieben ist);* den Etat ü.; er hat seinen Urlaub überzogen *(ist nicht rechtzeitig wieder an seinem Arbeitsplatz erschienen):* der Moderator hat [um] 3 Minuten überzogen *(hat 3 Minuten zuviel Sendezeit in Anspruch genommen);* **b)** *übertreiben, zu weit treiben:* man soll seine Kritik nicht einseitig ü.; eine überzogene Reaktion. **4.** (bes. Tennis, Tischtennis) *mit Topspin spielen:* der Spieler überzog die hohen Bälle; ⟨Abl. zu überziehen (1):⟩ **Überzieher,** der; -s, -: **1.** *[leichter] Herrenmantel.* **2.** (salopp) *Präservativ;* zu überziehen (3 a): **Überziehung,** die; -, -en; ⟨Zus.:⟩ **Überziehungskredit,** der (Bankw.): svw. ↑Dispositionskredit.
überzüchtet ⟨Adj.; nicht adv.⟩: *(von Tieren u. Pflanzen) durch einseitige od. übertriebene Züchtung bestimmte Mängel aufweisend, nicht mehr gesund u. widerstandsfähig.*
überzuckern ⟨sw. V.; hat⟩: *mit Zucker bestreuen.*
Überzug, der; -[e]s, ...züge: **1.** *Schicht, die etw. überzogen* (1 a) *ist:* die Torte mit einem Ü. aus Zucker, Schokolade versehen; Holz mit einem Ü. aus klarem Lack. **2.** *auswechselbare Hülle, Bezug:* Überzüge für die Polster nähen.
überzwerch (landsch., bes. südd., österr.) [mhd. übertwerch, zu ↑zwerch]: **I.** ⟨Adv.⟩ *quer; über Kreuz:* die Beine ü. legen. **II.** ⟨Adj.⟩ **1.** (veraltend) *verdreht, verschroben; mürrisch:* ein -er Kerl. **2.** (landsch.) *übermütig.*
Ubikation [ubika'tsjo:n], die; -, -en [zu lat. ubī = wo(hin)] (österr.): *militärische Unterkunft; Kaserne.*
Ubiquist [ubi'kvɪst], der; -en, -en [zu lat. ubīque = überall]

vgl. frz. ubiquiste] (Biol.): *in verschiedenen Lebensräumen ohne erkennbare Bindung an bestimmte Lebensgemeinschaften auftretende Tier-* od. *Pflanzenart; Allerweltspflanze;* **ubiquitär** [ubikvi'tɛ:ɐ̯] ⟨Adj.; o. Steig.⟩ [vgl. frz. ubiquitaire] (bes. Biol.): *überall verbreitet;* **Ubiquität** [ubikvi'tɛ:t], die; -, -en [vgl. frz. ubiquité]: **1.** ⟨o. Pl.⟩ (bes. Biol.) *das Nichtgebundensein an einen Standort.* **2.** ⟨o. Pl.⟩ (bes. Theol.) *Allgegenwart [Gottes od. Christi].* **3.** (Wirtsch.) *überall (in jeder Menge) erhältliches Gut.*
üblich ['y:plɪç] ⟨Adj.; nicht adv.⟩ [eigtl. = was geübt wird]: *den allgemeinen Gewohnheiten, Gebräuchen entsprechend; in dieser Art immer wieder vorkommend:* die -e Begrüßung; wir verfahren nach der -en Methode; etw. zu den -en *(regulären)* Preisen verkaufen; das ist hier so ü.; das ist längst nicht mehr ü.; er verspätete sich wie ü. *(wie nicht anders zu erwarten);* **-üblich** [-y:plɪç] ⟨Suffixoid⟩: *im Bereich des im ersten Bestandteil Genannten üblich:* die ortsübliche, branchenübliche Bezahlung; die saisonübliche Preissteigerung; **üblicherweise** ⟨Adv.⟩: *so wie üblich; gewöhnlich:* ü. trinken wir um 5 Uhr Tee; **Üblichkeit,** die; -, -en: **a)** ⟨o. Pl.⟩ *das Üblichsein;* **b)** *das, was üblich ist.*
U-Bogen, der; -s, - u. (bes. südd., österr.:) ...Bögen: svw. ↑U-Haken.
U-Boot (militär. Fachspr.: Uboot), das; -[e]s, -e: kurz für ↑Unterseeboot.
U-Boot-: ~**Besatzung,** die; ~**Hafen,** der; ~**Krieg,** der.
übrig ['y:brɪç] ⟨Adj.; o. Steig.; nicht adv.⟩ [mhd. überec, zu ↑über]: **1.** *als letzter, als Rest noch vorhanden; verbleibend, restlich:* die -en Sachen habe ich ihr geschenkt; die -en *(anderen)* Gäste sind bereits gegangen; von der Suppe ist noch etwas ü.; ich habe noch etwas Geld ü.; ü. bleibt nur noch, die Leistungen alle zu loben; das, alles -e erzähle ich dir später; ein -es (seltener: *noch ein)* Mal; *ein -es tun *(das tun, was als letzte, abschließende Maßnahme noch getan werden kann):* ich tue ein -es und rufe ihn an; **für jmdn. viel/etw./nichts ü. haben** *(für jmdn. [keinerlei] Sympathie empfinden);* **für etw. viel/etw./nichts ü. haben** *(an etw. [kein] Interesse haben):* für Sport hat er nichts ü.; im -en *(abgesehen von diesem einen Fall; ansonsten, außer-, zudem):* im -en wäre noch zu sagen, daß ... **2.** (selten) *überflüssig:* er ist hier völlig ü.
übrig-: ~**behalten** ⟨st. V.; hat⟩: *als Rest von etw. behalten;* ~**bleiben** ⟨st. V.; ist⟩: *als Rest [zurück]bleiben, verbleiben:* von der Torte ist nichts, nicht ein Stück übriggeblieben; **jmdm. bleibt nichts [anderes/weiter] ü. als ... (jmd. kann nichts anderes tun, hat keine andere Wahl als ...);* ~**lassen** ⟨st. V.; hat⟩: *als Rest zurücklassen, nicht ganz verbrauchen:* er hat ihr nichts übriggelassen; laßt mir etwas davon übrig *(hebt mir etw. davon auf);* **jmd./etw. läßt [in etw.] nichts zu wünschen übrig *(jmd./etw. entspricht in bestimmter Hinsicht voll u. ganz den Erwartungen);* **jmd./etw. läßt [in etw.] vieles, stark, sehr] zu wünschen übrig *(jmd./etw. entspricht in bestimmter Hinsicht ganz u. gar nicht den Erwartungen).*
übrigens ['y:brɪɡns] ⟨Adv.⟩ [zu ↑übrig, wohl geb. nach ↑erstens usw.]: *nebenbei bemerkt:* du könntest mir ü. einen Gefallen tun; ü., hast du schon gehört, daß ...?
Übung, die; -, -en [mhd. üebunge, ahd. uobunga]: **1.** ⟨o. Pl.⟩ **a)** *das Üben:* das ist alles nur Ü.; etw. zur Ü. tun; Spr Ü. macht den Meister; **b)** *durch häufiges Wiederholen einer bestimmten Handlung erworbene Fertigkeit; praktische Erfahrung:* nicht genügend, keine Ü. haben; aus der Ü. kommen; außer Ü. sein, sein, bleiben. **2. a)** *Übungsstück* (a): eine Grammatik mit -en und Lösungen; **b)** *Übungsstück* (b): eine Ü. für Flöte häufig durchspielen. **3.** (Sport) *[zum Training häufig wiederholte] Folge bestimmter Bewegungen:* eine gymnastische Ü. zur Entspannung der Wirbelsäule; eine leichte, schwere Ü.; eine Ü. nach Turnen; er beendete seine Ü. mit einem doppelten Salto. **4.** *als Probe für den Ernstfall durchgeführte Unternehmung:* an einer militärischen Ü. teilnehmen; die Feuerwehr rückt zu einer Ü. aus. **5.** *Lehrveranstaltung an der Hochschule, bei der das Anwenden von Grundkenntnissen von den Studenten geübt wird:* eine Ü. für Fortgeschrittene, in Althochdeutsch, über Goethes Lyrik; eine Ü. ansetzen, abhalten; an einer Ü. teilnehmen. **6.** (kath. Rel.) *der inneren Einkehr dienende Betrachtung, Meditation* (2) *als Teil der Exerzitien:* der Mönch unterzieht sich den täglichen geistlichen Ü. **7.** (landsch., bes. südd., österr., schweiz.) *Brauch, Sitte.*

übungs-, Übungs-: ~**arbeit,** die: *[Klassen]arbeit, die der Einübung des Gelernten dient u. nicht zensiert wird;* ~**aufgabe,** die: *[Rechen]aufgabe zur Einübung des Gelernten;* ~**buch,** das: *Lehrbuch, das [nur] Übungsstücke* (a) *enthält;* ~**firma,** die: *Firma für Ausbildungszwecke (die nicht real existiert);* ~**flug,** der; ~**gelände,** das: *Gelände für militärische Übungen;* ~**gerät,** das *(Turnen): Turngerät, an dem nur im Training geturnt wird;* ~**halber** ⟨Adv.⟩: *zur Übung* (1 a); ~**hang,** der *(Skifahren): nicht zu steiler Hang, an dem das Skifahren erlernt u. geübt wird;* ~**kurs,** der; ~**leiter,** der; ~**mäßig** ⟨Adj.; o. Steig.; nicht präd.⟩: *zur Übung* (1 a) *[erfolgend];* ~**munition,** die: *Munition, bes. Patronen* (1), *bei der das sonst übliche Geschoß durch eine entsprechende Nachbildung aus Kunststoff ersetzt ist; Platzpatrone* (b); ~**platz,** der: **1.** vgl. ~**gelände. 2.** *Sportplatz, der nur für das Training* (u. nicht für Wettkämpfe) *genutzt wird;* ~**sache,** die in der Wendung **etw. ist [reine] Ü.** *(etw. kann nur durch Übung* (1) *erlernt, beherrscht werden);* ~**schießen,** das; ~**stück,** das: **a)** *kurzer Text für Schüler zum Übersetzen u. Einüben des im Sprachunterricht Gelernten;* **b)** *(Musik) kurzes Musikstück, an Hand dessen das Spielen auf einem Instrument geübt wird; Etüde;* ~**zweck,** der: zu -en.

Ucha [ʊˈxa], die; - [russ. ucha]: *russ. Fischsuppe mit Graupen.*

Ucht, Uchte [ˈʊxt(ə)], die; -, ...ten [mniederd. uhte, asächs. uhta, H. u.] (nordd. veraltend): *Morgendämmerung.*

Ud [uːt], die; -, -s [arab. ˈūd, eigtl. = Holz]: *in der arabischen Musik verwendete Laute mit 4–7 Saitenpaaren.*

U-Eisen, das; -s, -: *Eisenstück in der Form eines U.*

Ufer [ˈuːfɐ], das; -s, - [mhd. uover, mniederd. över]: *Begrenzung eines Gewässers durch das Festland:* ein steiles, sanft abfallendes, steiniges U.; das [sichere] U. erreichen; der Fluß ist über das U. getreten; Ü zu neuen -n *(neuen Zielen, einem neuen Leben entgegen);* ***vom anderen U. sein** (ugs.; *homosexuell sein).*

ufer-, Ufer-: ~**bau,** der ⟨Pl. -bauten⟩: *am Ufer [zu dessen Befestigung] errichtetes Bauwerk;* ~**befestigung,** die: **1.** *das Befestigen eines Ufers.* **2.** *feste Anlage od. Bepflanzung, die das Ufer gegen Abspülungen durch das Wasser schützen soll;* ~**böschung,** die; ~**geld,** das: *in [Binnen]häfen behördlich festgesetzte Gebühr für die Benutzung des Ufers zum Be- u. Entladen;* ~**landschaft,** die; ~**läufer,** der: *kleiner, an Flußufern lebender, schnell u. trippelnd laufender olivbrauner (an der Unterseite weißer) Schnepfenvogel;* ~**los** ⟨Adj.; -er, -este; nicht adv.⟩ (emotional): *ohne Maß u. ohne Ende; fruchtlos, grenzenlos [ausufernd]:* -e Diskussionen; ***etw. geht ins uferlose** *(etw. nimmt kein Ende, führt zu keinem Ende),* dazu: ~**losigkeit,** die; -; ~**promenade,** die; ~**region,** die: vgl. Litoral; ~**schnepfe,** die: *bes. an Ufern von Flüssen u. Seen lebender, auf rostbraunem Grund schwarz u. grau gezeichneter Schnepfenvogel;* ~**schwalbe,** die: *kleine, erdbraune, an der Unterseite weiße Schwalbe, die in [steilen] Hängen (an Flußufern) nistet;* ~**straße,** die: *am Ufer entlangführende Straße; Quai* (b); ~**streifen,** der; ~**weg,** der: vgl. ~straße; ~**zone,** die: vgl. ~region.

uff! [ʊf] ⟨Interj.⟩: als *[abschließend-bekräftigende] Äußerung im Zusammenhang mit einer Anstrengung, Belastung:* uff, das war schwer!

UFO, Ufo [ˈuːfo], das; -[s], -s [Kurzwort aus engl. unidentified flying object]: *kurz für unbekanntes* ↑Flugobjekt; ⟨Zus.:⟩ **Ufologe,** der; -n, -n [↑-loge]: *Anhänger der Ufologie;* **Ufologie,** die; - [amerik. ufology, ↑-logie]: *in den USA entstandene Heilslehre, nach der außerirdische Wesen auf die Erde kommen, um sie zu erretten.*

U-förmig ⟨Adj.; o. Steig.; nicht adv.⟩: *in der Form eines U.*

uh! [uː] ⟨Interj.⟩: *Ausruf des Widerwillens, Abscheus, Grauens:* uh, wie kalt!

U-Haft, die; -: *kurz für* ↑Untersuchungshaft.

U-Häkchen, das; -s, -, **U-Haken,** der; -s, -: *kleiner, nach oben offener Bogen, der bes. in der [deutschen] Schreibschrift zur Unterscheidung vom n über das kleine u gesetzt wird; U-Bogen.*

Uhr [uːɐ̯], die; -, -en [mhd. ūr(e), (h)ōre < mniederd. ūr(e) = Stunde < afrz. (h)ore < lat. hōra, ↑¹Hora]: **1.** ⟨Vkl. ↑Ührchen⟩ *Gerät, mit dem die Zeit angegeben wird, meist durch zwei über einem strahlig mit den Zahlen von eins bis zwölf versehenen Zifferblatt nach rechts umlaufende Zeiger [u. einen dritten mit einer vollen Umdrehung in jeder Minute zum Ablesen der Sekunden]:* eine goldene, automatische, wasserdichte, genau gehende U.; die U. tickt, geht vor, ist stehengeblieben; sie zeigt halb zwölf, schlägt Mittag,

geht auf elf; die U. aufziehen, richtig stellen; auf die U. sehen; an, auf, nach meiner U. ist es halb sieben; Ü eine innere U. *(genaues Zeitgefühl)* haben; *jmds. U. ist abgelaufen (dichter.; *jmd. wird bald sterben od. ist gerade gestorben;* von der Sanduhr); **wissen, was die U. geschlagen hat** (svw. wissen, was die Stunde geschlagen hat; ↑Stunde 1); **rund um die U.** (ugs.; *ohne Unterbrechung im 24-Stunden-Betrieb;* wohl LÜ von engl.-amerik. [a]round the clock). **2.** *eine bestimmte Stunde bei Uhrzeitangaben:* wieviel U. ist es? *(wie spät ist es?);* es ist genau, Punkt acht U.; es geschah gegen drei U. früh; der Zug fährt [um] elf U. sieben/11.07 U.; Sprechstunde von 16 bis 19 U.; Zeichen: [h]

Uhr- (vgl. auch: Uhren-): ~**armband,** ~**band,** das ⟨Pl. -[arm]bänder⟩: *Armband, mit dem eine Armbanduhr am Handgelenk gehalten wird;* ~**feder,** die: *Feder im Uhrwerk;* ~**gehäuse,** das: vgl. Gehäuse (1); ~**glas,** das: *Glas über dem Zifferblatt einer Uhr;* ~**kasten,** der: ↑Uhrenkasten; ~**kette,** die: *Gliederkette, an der eine Taschenuhr befestigt wird;* ~**macher,** der: *Handwerker, der Uhren verkauft u. repariert (Berufsbez.),* dazu: ~**macherei** [-maxəˈraj], die: -, -en. ⟨o. Pl.⟩ *Handwerk des Uhrmachers;* die U. erlernen. **2.** *Werkstatt des Uhrmachers,* die: ~**macherhandwerk,** das, ~**chermeister,** der, ~**macherwerkstatt,** die; ~**pendel,** das: vgl. Perpendikel (1); ~**schlüssel,** der: *Schlüssel, mit dem eine Uhr (Stand-, Wanduhr o. ä.) aufgezogen wird;* ~**tasche,** die: *kleine Tasche für die Uhr (im Anzug, in der Weste);* ~**werk,** das: *Werk (6) der Uhr;* ~**zeiger,** der: *in der Mitte des Zifferblattes angebrachter u. um dieses sich drehender Zeiger einer Uhr, der die Stunden bzw. Minuten anzeigt,* dazu: ~**zeigerrichtung,** die; ~**zeigersinn,** der: *nach rechts laufende Richtung einer Drehung (wie bei den Zeigern einer Uhr);* ~**zeit,** die: *durch die Uhr angezeigte Zeit,* dazu: ~**zeitangabe,** die.

Ührchen [ˈyːɐ̯çən], das; -s, -: ↑Uhr (1).

Uhren- (vgl. auch: Uhr-): ~**bauer,** der; -s, -: svw. ↑~fabrikant; ~**fabrik,** die, dazu: ~**fabrikant,** der, ~**fabrikation,** die; ~**gehäuse,** das: ↑Uhrgehäuse; ~**geschäft,** das; ~**industrie,** die; ~**kasten,** der: *Gehäuse einer Stand-, Wanduhr;* ~**laden,** der.

Uhu [ˈuːhu], der; -s, -s [lautm.]: *großer, in der Dämmerung jagender Raubvogel (aus der Familie der Eulen) mit gelbbraunem, dunkelbraun geflecktem od. gestricheltem Gefieder, großen, orangeroten Augen im dicken, runden Kopf u. langen Federn an den Ohren.*

ui! [uj] ⟨Interj.⟩: *Ausruf staunender Bewunderung;* **ui je!** ⟨Interj.⟩ (österr.): svw. ↑oje!

Ukas [ˈukas], der; -ses, -se [russ. ukas, zu: ukasat = befehlen] (scherzh.): *Anordnung, Befehl, Erlaß.*

Ukelei [ˈuːkəlaj], der; -s, -e u. -s [aus dem Slaw.]: *silberglänzender Karpfenfisch mit blaugrünem Rücken;* ²Laube.

Ukulele [ukuˈleːlə], die od. das; -, -n [hawaiisch ukulele]: *kleine Gitarre mit 4 Stahlsaiten.*

UKW [uːkaːˈveː, auch: ˈ- - -] ⟨o. Art.⟩: *kurz für* ↑Ultrakurzwelle: UKW einstellen; ⟨Zus.:⟩ **UKW-Empfänger,** der: *Rundfunkempfänger für Ultrakurzwelle;* **UKW-Sender,** der.

Ul [uːl], die; - en [mniederd. ule] (nordd.): **1.** svw. ↑Eule (1): Spr was im so im Ul ist, ist dem andern sin Nachtigall *(was für den einen gut ist, ist für den anderen wiederum nicht gut).* **2.** svw. ↑Eule (4).

Ulan [uˈlaːn], der; -en, -en [poln. ułan < türk. oğlan = Knabe, Bursche] (früher): *leichter Lanzenreiter;* **Ulanka** [uˈlaŋka], die; -, -s [poln. ułanka] (früher): *zweireihiger, kurzer Waffenrock der Ulanen.*

Ulcus [ˈʊlkus], das; -, ...cera [ˈʊlt͡sera]: med. fachspr. für ↑Ulkus.

Ulema [ʊleˈmaː], der; -[s], -s [arab. ˈulamāˀ]: *islamischer Rechts- u. Religionsgelehrter.*

ulen [ˈuːlən] ⟨sw. V.; hat⟩ [zu ↑Ul (2)] (nordd.): *fegen, mit einem [Hand]besen reinigen;* **Ulenflucht,** die; -, -en [zu ↑Ul (1) u. ↑²Flucht] (nordd.): **1.** ⟨o. Pl.⟩ (dichter.) *Dämmerung; Zeit, in der die Eulen fliegen.* **2.** *Dachöffnung im westfäl. Bauernhaus (durch die die Eulen fliegen können).*

Ulk [ʊlk], der; -s, seltener: -es, -e ⟨Pl. selten⟩ [urspr. Studentenspr., aus dem Niederd. < mniederd. ulk = Lärm, Unruhe]: *Spaß, lustiger Unfug; Jux:* einen U. machen; den U. mit jmdm. treiben; er hat es nur aus U. getan.

Ülk [ylk], der; -[e]s, -e [niederd.] (nordd.): *Iltis.*

ulken [ˈʊlkn̩] ⟨sw. V.; hat⟩: *[mit jmdm.] Ulk machen; flachsen:* mit jmdm. u.; du ulkst ja bloß!; **Ulkerei** [ʊlkəˈraj], die; -, -en: **a)** ⟨o. Pl.⟩ *das Ulken:* seine ewige U. stört

mich sehr; **b)** *Spaß, Ulk;* **ụlkig** 〈Adj.〉 (ugs.): **a)** *spaßig, komisch, lustig:* -e Zeichnungen; die Vorstellung war sehr u.; etw. u. darstellen; **b)** *seltsam, absonderlich:* ein -er Mensch; **Ụlknudel,** die; -, -n (ugs.): *ulkige* (a) *Nudel* (4). **Ulkus** [ˈʊlkʊs], das; -, Ulzera [ˈʊltsera; lat. ulcus (Gen.: ulceris)] (Med.): *Geschwür, schlecht heilende Wunde in der Haut od. Schleimhaut.* **Uller** [ˈʊlɐ], der; -s, - [nach Ull(r), dem german. Gott des Bogenschießens u. Skilaufens]: *Talisman [der Skifahrer].* **Ulm,** ¹**Ulme** [ˈʊlm(ə)], die; -, ...men [landsch. Nebenf. von ↑¹Holm] (Bergmannsspr.): *Seitenwand eines Stollens.* ²**Ulme** [-], die; -, -n [spätmhd. ulme, mhd. ulmbaum, entlehnt aus od. urverw. mit lat. ulmus, eigtl. = die Rötliche, Bräunliche, nach der Farbe des Holzes]: **1.** *Laubbaum mit eiförmigen, meist doppelt gesägten Blättern, unscheinbaren Blüten u. Früchten in der Form von geflügelten Nüssen; Rüster* (1). **2.** *Holz der Ulme, Rüsternholz;* 〈Zus.:〉 **Ụlmenblatt,** das; **Ụlmenholz,** das.
Ulster [ˈʊlstɐ, engl.: ˈʌlstə], der; -s, - [engl. ulster, nach der früheren nordir. Provinz Ulster]: **1.** *loser, zweireihiger Herrenmantel aus Ulster* (2) *mit Rückengürtel u. breiten* ¹*Revers.* **2.** *aus grobem Streichgarn hergestellter, gerauhter Stoff für Wintermäntel [mit großmustrigem Futter].*
Ultima [ˈʊltima], die; -, ...mä u. ...men [zu lat. ultimus = der letzte] (Sprachw.): *letzte Silbe eines Wortes;* **Ụltima ratio,** die; - - [lat.; ↑Ratio] (geh.): *letztes geeignetes Mittel, letztmöglicher Weg;* **ultimativ** [ʊltimaˈtiːf] 〈Adj.; o. Steig.〉 [zu ↑Ultimatum]: *mit Nachdruck [fordernd]; in der Art eines Ultimatums [erfolgend]:* -e Forderungen; der Text klingt allzu u.; **Ultimatum** [...ˈmaːtʊm], das; -s, ...ten u. -s [zu lat. ultimus, ↑Ultima] (bildungsspr.): *[auf diplomatischem Wege erfolgende] befristete Aufforderung [eines Staates an einen anderen], eine schwebende Angelegenheit auf befriedigende Weise zu lösen od. zu bereinigen unter Androhung harter [kriegerischer] Gegenmaßnahmen, falls der andere nicht Folge leistet:* das U. läuft morgen ab; [jmdm.] ein U. stellen; ein U. zurückweisen, annehmen, ablehnen; **ultimo** [ˈʊltimo] 〈Adv.〉: *am Letzten [des Monats]:* u. Mai; Abk.: ult.; vgl. per ultimo; **Ultimo** [-], der; -s, -s [ital. (a di) ultimo = am letzten (Tag)] (Kaufmannsspr.): *letzter Tag [des Monats]:* Zahlungsfrist bis [zum] U.; 〈Zus.:〉 **Ụltimogeschäft,** das (Bankw.): *Börsengeschäft, das zum Ultimo abzuwickeln ist.*
Ultra [ˈʊltra], der; -s, -s [frz. ultra (-révolutionnaire) < lat. ultra, ↑ultra-, Ultra-] (Jargon): *Vertreter des äußersten Flügels einer Partei, [Rechts]extremist;* **ultra-, Ultra-** 〈produktive feste Vorsilbe mit der Bed.〉 *jenseits von ..., über - hinaus, hinausgehend über ..., übertrieben (z. B. ultrarot, Ultraschall)* **Ụltrafiche** [...ˈfiːʃ, auch: ˈʊltra-], das auch: ...-s, -s [zu ↑²Fiche] (Dokumentation, Informationst.): *Mikrofilm mit stärkster Verkleinerung;* **Ụltrafilter,** der, fachspr. meist: das; -s, - (Chemie, Biol.): *aus einer dünnen Haut bestehender, sehr feinporiger Filter (z. B. für mikrobiologische Untersuchungen von Flüssigkeiten);* **ụltrahart** 〈Adj.; o. Steig.〉 (Physik, Med.): *(von Strahlen) sehr kurzwellig u. energiereich mit der Fähigkeit tiefen Eindringens:* K-rebsbehandlung mit -en Strahlen; **Ụltrakurzwelle,** die; -, -en: **1. a)** (Physik, Funkt., Rundf.) *elektromagnetische Welle mit bes. kurzer Wellenlänge (aber verhältnismäßig geringer Reichweite);* **b)** (Rundf.) *Wellenbereich im Radio, der Ultrakurzwellen* (1 a) *empfängt;* Abk.: UKW **2.** kurz für ↑Ultrakurzwellentherapie; 〈Zus.:〉 **Ụltrakurzwellensender,** der, **Ụltrakurzwellentherapie,** die (Med.): *Therapie, bei der mit in tiefere Körperschichten eindringenden Ultrakurzwellen* (1 a) *bestrahlt wird (bes. bei rheumatischen Leiden);* **ụltramarin** 〈indekl. Adj.; o. Steig.〉 [zu mlat. ultramarinus = überseeisch; der Stein, aus dem die Farbe urspr. gewonnen wurde, kam aus Übersee]: *tiefblau in leuchtendem, reinem Farbton;* **Ụltramarin,** das; -s [zu mlat. ultramarinus = überseeisch; der Stein, aus dem die Farbe urspr. gewonnen wurde, kam aus Übersee]: *leuchtendblaue mineralische [Natur]farbe;* **Ụltramikroskop,** das; -s, -e: *Mikroskop zur Beobachtung kleinster Teilchen, deren Durchmesser geringer ist als die Länge von Lichtwellen,* 〈Abl.:〉 **Ụltramikroskopie,** die; -; **ultramontan** 〈Adj.; o. Steig.〉 [mlat. ultramontanus = jenseits der Berge (= Alpen)]: *streng päpstlich gesinnt:* die -e Partei; 〈subst.:〉 **Ụltramontạne,** der u. die; -n, -n 〈Dekl. ↑Abgeordnete〉: *Vertreter des Ultramontanismus;* **Ụltramontanismus** [...mɔntaˈnɪsmʊs], der; - (hist.): *auch auf das politische Denken einwirkende streng päpstliche Gesinnung (bes. Ende d. 19. Jh.s);* **ụltrarot** 〈Adj.; o. Steig.〉 (Physik): *infrarot;*

Ụltrarot, das; -s (Physik): *Infrarot;* **Ụltraschall,** der; -[e]s (Physik): **1.** *Schall, dessen Frequenz oberhalb der menschlichen Hörgrenze von 20 000 Hertz liegt* (Ggs.: Infraschall). **2.** ugs. kurz für ↑Ultraschallbehandlung, -untersuchung. **Ụltraschall-:** ~**behandlung,** die (Med., Technik): *Einwirkenlassen von hochfrequentem Ultraschall (z. B. zur Abtötung erkrankter Zellbereiche); Beschallung;* ~**diagnose,** die (Med.): *Verfahren zur Erkennung krankhafter Veränderungen innerhalb des Organismus mit eingestrahlten Ultraschallwellen;* ~**prüfung,** die (Technik): *Materialprüfung mit Hilfe von Ultraschall u. Echolot;* ~**schweißung,** die (Technik): *Verfahren zum Verschweißen bes. von Kunststoffteilen mit Ultraschallwellen;* ~**therapie,** die (Med.): *Anwendung von Ultraschall zu Heilzwecken;* ~**untersuchung,** die (Med., Technik): vgl. ~diagnose, ~prüfung; ~**welle,** die. **Ụltrastrahlung,** die; -, -en: svw. ↑Höhenstrahlung; **ultraviolett** 〈Adj.; o. Steig.〉 (Physik): *im Spektrum an Violett anschließend; zum Bereich des Ultravioletts gehörend;* **Ụltraviolett,** das; -s (Physik): *unsichtbare, im Spektrum an Violett anschließende Strahlen mit kurzer Wellenlänge, die chemisch u. biologisch stark wirksam sind;* Abk.: UV; **ụltraweich** 〈Adj.; o. Steig.〉 (Physik): *(von [Röntgen]strahlen) verhältnismäßig energiearm u. nicht tief eindringend;* **Ụltrazentrifuge,** die (Technik): *mit sehr hohen Drehzahlen laufende Zentrifuge für Laboruntersuchungen.*
Ulzera: Pl. von ↑Ulkus; **Ulzeration** [ʊltsera'tsjoːn], die; -, -en (Med.): *Geschwürbildung;* **ulzerieren** [...'riːrən] 〈sw. V.; hat〉 (Med.): *geschwürig werden:* ulzerierende Entzündungen; **ulzerös** [...'røːs] 〈Adj.; o. Steig.〉 (Med.): *geschwürig.*
um [ʊm; mhd. umbe, ahd. umbi]: **I.** 〈Präp. mit Akk.〉 **1.** (räumlich) **a)** *in Korrelation mit „herum"* **a)** *bezeichnet eine (kreisförmige) Bewegung im Hinblick auf einen in der Mitte liegenden Bezugspunkt:* um das Haus gehen; Erde und Planeten kreisen um die Sonne; er ist um die halbe Welt gekommen; der Laden ist gleich um die Ecke; **b)** *bezeichnet das Umgeben, Umschließen eines Mittelpunktes:* gerne Leute um sich haben; einen Verband um die Wunde wickeln; sie trägt eine Kette um den Hals; Ü Geschichten um einen Zylinder (Hörzu 44, 1978, 117); **c)** *(um (betont) + sich) bezeichnet um einen (Menschen als) Mittelpunkt ausgehendes Tun od. Denken,* einen nach allen Seiten ausstrahlenden Einfluß: alle seine Lieben um sich scharen; er schlug wie wild um sich; die Seuche hat immer weiter um sich gegriffen; Ü er warf mit Schimpfworten nur so um sich. **2.** (zeitlich) **a)** *bezeichnet einen genauen Zeitpunkt:* um sieben [Uhr] bin ich wieder zu Hause; **b)** *bezeichnet (oft in Korrelation mit „herum") einen ungefähren Zeitpunkt:* um die Mittagszeit, um Weihnachten [herum]; so um den 15. Juli [herum] muß es gewesen sein. **3. a)** *drückt einen regelmäßigen Wechsel aus:* einen Tag um den anderen *(jeden zweiten Tag);* **b)** 〈Subst. + um + gleiches Subst.〉 *drückt emotional eine kontinuierliche Folge aus:* Tag um Tag verging, ohne daß etwas geschah; langsam, Schritt um Schritt ging es vorwärts. **4.** *bezeichnet vergleichend bestimmte Maße od. Größenordnungen,* häufig in Verbindung mit dem Komp.: den Rock um 5 cm kürzen; er ist einen Kopf größer als sein Bruder. **5.** (veraltend) *bezeichnet einen Kaufpreis, Wert; für:* ein Kleid um achtzig Mark kaufen. **6. a)** 〈in relativischer Verbindung〉 *worum:* hier sind die Papiere, um die Sie mich gebeten hatten; ein Haus, um das man ihn beneidet; **b)** (ugs.) 〈in Verbindung mit *was〉 worum:* um was geht es denn?; ich weiß nicht, um was es sich bei Sorgen macht; **c)** (nordd. in salopper Redeweise, hochspr. nicht korrekt) *in Korrelation mit da* aus Auflösung von *darum:* da wird man sich um kümmern müssen. **7.** oft in Abhängigkeit von bestimmten Wörtern, z. B. kämpfen um; werben um; bitten um; Sorge um, das Wissen um — **II.** 〈Adv.〉 **1.** *ungefähr, etwa* (meist mit „die", oft auch in Korrelation mit „herum"; vgl. an II, 3): das Gerät wird um [die] zweitausend Mark [herum] wert sein. **2.** *um und um* (landsch.; *ganz, rundherum, völlig:* die Sache ist um und um faul. **III.** 〈Konj.〉 **1.** 〈um + Inf. mit „zu"〉 **a)** steht (manchmal weglaßbar) als Verkürzung eines mit „daß" od. „damit" einzuleitenden finalen Nebensatzes; *in der Absicht:* er kam, um uns zu gratulieren; die Gehälter wurden erhöht, um die Arbeitsfreude zu steigern (aktivisch: man erhöhe die Gehälter, um die Arbeitsfreude zu steigern); als nicht korrekt gilt, wenn das Subjekt im Hauptsatz nicht gleich ist, z. B. um ein guter Sprinter

zu werden, sind regelmäßige Start- und Laufübungen unerläßlich; **b)** steht nach „zu + Adj.", als Verkürzung eines mit „als daß" (vgl. als II, 8) einzuleitenden [konjunktivischen] Nebensatzes, der angibt, daß eine bestimmte Folge nicht eintreten kann: die Aufgabe ist zu schwierig, um sie auf Anhieb zu lösen; **c)** steht nach [Adj. +] „genug" als Verkürzung eines mit „als daß [nicht]" einzuleitenden [konjunktivischen] Nebensatzes, der die gegenteilige Folge angibt: er ist schnell genug, um das zu schaffen *(... zu schnell, als daß er das nicht schaffte);* ich war dumm genug, um das nicht einzusehen *(... zu dumm, als daß ich es eingesehen hätte);* **d)** tritt an die Stelle eines weiterführendabschließenden Hauptsatzes, dessen Inhalt in einem paradoxen Verhältnis zu dem des Vordersatzes steht: er hat mit Novellen angefangen, um erst im Alter Romane zu schreiben *(... und schrieb dann ...).* **2.** ⟨um so + Komp.⟩ **a)** drückt [in Verbindung mit + Komp.] eine proportionale Verstärkung aus; *desto:* je schneller der Wagen [ist], um so größer [ist] die Gefahr; nach einer Ruhepause wird es um so besser gehen!; **b)** drückt eine Verstärkung aus [die als Folge des mit „als" od. „weil" angeschlossenen Nebensatz genannten Sachverhalts od. Geschehens ist]: diese Klarstellung ist um so wichtiger, als es bisher nur die verschiedensten Gerüchte gab; um so besser!

umackern ⟨sw. V.; hat⟩: svw. ↑umpflügen.

umadressieren ⟨sw. V.; hat⟩: *(eine Postsendung) mit einer anderen Adresse versehen.*

umändern ⟨sw. V.; hat⟩: *in eine andere Form bringen, verändern:* ein Kleid u.; ⟨Abl.:⟩ **Umänderung,** die; -, -en.

umarbeiten ⟨sw. V.; hat⟩: *in wesentlichen Merkmalen verändern, umgestalten (u. ihm dadurch ein anderes Aussehen o. ä. geben):* ein Kostüm [nach neuester Mode] u.; er arbeitete das Drama in ein Hörspiel um; ein umgearbeiteter Militärmantel; ⟨Abl.:⟩ **Umarbeitung,** die; -, -en: **a)** das *Umarbeiten;* das *Umgearbeitete:* die erste U. der Oper wurde nie aufgeführt.

umarmen [ʊm'|armən] ⟨sw. V.; hat⟩: *die Arme um jmdn. legen, jmdn. mit den Armen umschließen [u. an sich drücken]:* jmdn. zärtlich, liebevoll u.; sie haben sich [gegenseitig]/(geh.:) einander umarmt; ⟨Abl.:⟩ **Umarmung,** die; -, -en: das *Umarmen; Umarmtwerden:* sich aus der U. lösen.

Umbau, der; -[e]s, -ten: **1. a)** das *Umbauen:* wegen Umbau[s] geschlossen; **b)** das *Umgebaute.* **2.** *etw. um ein Bauwerk, Möbelstück o. ä. Herumgebautes, Umkleidung:* ein U. aus Holz, Plastik; **umbauen** ⟨sw. V.; hat⟩: *baulich, in seiner Struktur verändern:* ein Haus, ein Geschäft u.; die Bühne u. *(Kulissen u. Versatzstücke umstellen);* man baute das alte Schiff zu einem schwimmenden Hotel um; Ü die Verwaltung, eine Organisation u.; ⟨auch o. Akk.-Obj.:⟩ wir bauen um; **umbauen** ⟨sw. V.; hat⟩: *mit Bauwerken, Mauern, Versatzstücken o. ä. umgeben, einfassen:* einen Platz mit Wohnhäusern u.; 20 000 m³ umbauter Raum.

umbehalten ⟨st. V.; hat⟩ (ugs.): *umgelegt behalten.*

Umbellifere [ʊmbɛli'fe:rə], die; -, -n ⟨meist Pl.⟩ [zu spätlat. umbella = Sonnenschirm (nlat. bot. Fachspr. = Dolde) u. lat. ferre = tragen]: svw. ↑Doldengewächs.

umbenennen ⟨unr. V.; hat⟩: *anders benennen:* man hat die technischen Hochschulen in Universitäten umbenannt; ⟨Abl.:⟩ **Umbenennung,** die; -, -en.

Umber ['ʊmbɐ], der; -s, -n [2: lat. umbra (↑Umbra), viell. nach der dunklen Färbung]. **1.** ⟨o. Pl.⟩ *Umbra* (2). **2.** *im Mittelmeer heimischer, schmackhafter Speisefisch.*

umbeschreiben ⟨st. V.; hat⟩ (Geom.): *(vom Kreis) so zeichnen, daß er durch alle Eckpunkte eines Quadrats zieht* ⟨meist im 2. Part.:⟩ ein umbeschriebener Kreis.

umbesetzen ⟨sw. V.; hat⟩: *einer anderen als der urspr. vorgesehenen Person zuteilen, an jmd. anders vergeben:* eine Rolle u.; ⟨Abl.:⟩ **Umbesetzung,** die; -, -en.

umbesinnen, sich ⟨st. V.; hat⟩: *sich anders besinnen.*

umbestellen ⟨sw. V.; hat⟩: *anders bestellen, jmdn. od. etw. zu einer anderen Zeit od. an einen anderen Ort bestellen.*

umbetten ⟨sw. V.; hat⟩: **1.** *in ein anderes Bett legen:* zwei Schwestern betteten den Schwerkranken um. **2.** *in ein anderes Grab legen;* ⟨Zus.:⟩ **Umbettung,** die; -, -en.

umbiegen ⟨st. V.⟩: **1.** *nach einer Seite biegen, durch Biegen in eine andere Richtung bringen* ⟨hat⟩: er biegt den Draht um. **2.** ⟨ist⟩ *in eine andere, fast die entgegengesetzte Richtung gehen od. fahren:* an dieser Stelle muß man scharf nach links u.; **b)** *eine Biegung in die fast entgegengesetzte Richtung machen:* der Weg bog nach Süden um.

umbilden ⟨sw. V.; hat⟩ **a)** *in seiner Form od. Zusammensetzung [ver]ändern, umgestalten:* Sätze u.; das Kabinett, die Regierung wurde umgebildet; **b)** ⟨u. + sich⟩ *sich in seiner Form od. Zusammensetzung [ver]ändern;* ⟨Abl.:⟩ **Umbildung,** die; -, -en.

umbinden ⟨st. V.; hat⟩: **1.** *durch Binden machen, daß sich etw. um etw., jmdn. befindet* (Ggs.: abbinden I 1): einen Schal u.; sie hat dem Kind ein Lätzchen umgebunden. **2.** *(ein Buch) anders einbinden, neu binden;* **umbinden** ⟨st. V.; hat⟩: *(ein Band o. ä.) um etw. herumbinden.*

umblasen ⟨st. V.; hat⟩: **a)** *durch Blasen umwerfen:* der Wind blies ihn fast um; **b)** (salopp) *umlegen* (4 b); **umblasen** ⟨st. V.; hat⟩: *um jmdn., etw. herum blasen, wehen:* ein kalter Wind umblies ihn.

Umblatt, das; -[e]s, Umblätter: *den feinen Tabak einhüllendes, unter dem äußeren Deckblatt liegendes Blatt einer Zigarre;* **umblättern** ⟨sw. V.; hat⟩: *(in einem Buch, Heft o. ä.) ein Blatt auf die andere Seite wenden.*

umblicken, sich ⟨sw. V.; hat⟩: **a)** *in die Runde sehen:* ich blickte nach allen Seiten um; **b)** *[im Fortgehen noch einmal] den Kopf drehen u. zurückschauen.*

Umbra ['ʊmbra], die; - [lat. umbra = Schatten (roman. auch = braune Erdfarbe)]: **1.** (Astron.) *dunkler Kern eines Sonnenflecks, der von der Penumbra umgeben ist.* **2. a)** *erdbraune Malerfarbe aus eisen- u. manganhaltigem Ton;* **b)** *erdbraune Farbe;* ⟨Zus.:⟩ **Umbrabraun,** das; svw. ↑Umbra (2 b); **Umbraerde,** die: *Ton, aus dem die Umbra* (2 a) *gewonnen wird;* **Umbralglas** [um'bra:l-] ⓦ, das; -es, ...gläser: *Schutzglas für Sonnenbrillen, das ultraviolette u. ultrarote Strahlen nicht durchläßt; getöntes Brillenglas.*

umbrausen ⟨sw. V.; hat⟩ (geh.): *brandend umspülen.*

umbrausen ⟨sw. V.; hat⟩: *sich brausend um jmdn., etw. herum bewegen:* der Sturm umbraust das Haus; Ü von Beifall umbraust, trat der Schauspieler ab.

umbrechen ⟨sw. V.⟩: **1.** ⟨hat⟩ **a)** *knicken u. nieder-, umwerfen:* der Sturm bricht Bäume um; **b)** *umpflügen:* neues Land u. **2.** *herunterbrechen, um-, niederfallen* ⟨ist⟩: die Baumkronen sind unter der Schneelast umgebrochen; **umbrechen** ⟨st. V.; hat⟩ (Druckw.): *(den Text eines Buches, einer Zeitung o. ä.) in Seiten, Spalten einteilen:* der restliche Satz muß noch umbrochen werden; ⟨Abl.:⟩ **Umbrecher,** der; -s, - (Druckw.): svw. ↑Metteur.

umbringen ⟨unr. V.; hat⟩ [mhd. umbebringen]: *gewaltsam ums Leben bringen, töten:* einen Menschen mit Gift, auf bestialische Weise u.; er hat sich selbst umgebracht; Ü ein fast nicht umzubringendes (ugs.; *sehr haltbares)* Material; diese Packerei bringt mich fast um; sich für jmdn. fast u. *(alles für jmdn. tun);* R mich kann's umbringt, mich nicht stärker (Storm, Götzendämmerung).

Umbruch, der; -[e]s, Umbrüche: **1.** *grundlegende Änderung, Umwandlung, bes. im polit. Bereich.* **2.** ⟨o. Pl.⟩ (Druckw.) **a)** *das Umbrechen;* den U. machen; **b)** *umbrochener Satz, Ergebnis des Umbruchs* (2 a): den U. lesen. **3.** (Landw.) *das Umbrechen der Ackerkrume.* **4.** (Bergbau) *um einen Schacht herumgeführte Strecke;* ⟨Zus.:⟩ **Umbruchkorrektur,** die (Druckw.): **a)** *erster Korrekturgang nach dem Umbruch;* **b)** *der hierfür zu lesende Text, Probeabzug;* **Umbruchrevision:** *zweiter Korrekturgang;* vgl. ~korrektur.

umbuchen ⟨sw. V.; hat⟩: **1.** (Wirtsch.) *auf eine andere Stelle im Konto od. auf ein anderes Konto buchen:* dieser Betrag wird umgebucht. **2.** *anders buchen, eine Buchung im Datum od. in der Strecke verändern:* eine Reise u.; ⟨Abl.:⟩ **Umbuchung,** die; -, -en.

umdatieren ⟨sw. V.; hat⟩: *ein Datum verlegen.*

umdecken ⟨sw. V.; hat⟩: *anders decken:* den Tisch u.

umdekorieren ⟨sw. V.; hat⟩: *anders, neu dekorieren.*

umdenken ⟨unr. V.; hat⟩: **a)** *die Grundlage seines Denkens, die Grundsätze, nach denen man etw. beurteilt, verändern;* **b)** *anders beurteilen, anders ausrichten:* Versuchen Sie ... Ihr Leben umzudenken (Sommerauer, Sonntag 106); ⟨Zus.:⟩ **Umdenkprozeß,** der.

umdeuten ⟨sw. V.; hat⟩: *einer Sache eine andere Deutung geben;* ⟨Abl.:⟩ **Umdeutung,** die; -, -en.

umdichten ⟨sw. V.; hat⟩: *den Wortlaut einer [bekannten] Dichtung verändern;* ⟨Abl.:⟩ **Umdichtung,** die; -, -en.

umdirigieren ⟨sw. V.; hat⟩: *anders, an einen anderen Ort dirigieren* (2 b): der Transport wurde nach Stuttgart umdirigiert.

umdisponieren ⟨sw. V.; hat⟩: *anders disponieren.*

umdrängen ⟨sw. V.; hat⟩: *sich eng, dicht um jmdn., etw. drängen:* Menschen umdrängten das Gebäude.

umdrehen ⟨sw. V.⟩: **1.** ⟨hat⟩ **a)** *auf die andere Seite drehen:* den Schlüssel im Schloß u.; jmdm. den Arm u.; ein Blatt, einen Stein, ein Geldstück u.; die Buchseiten u.; die Platte ist abgelaufen und muß umgedreht werden; **b)** *auf die entgegengesetzte Seite drehen:* die Tischdecke, die Matratzen u.; er drehte sich um und ging hinaus; Ü einen Spion u. *(veranlassen, daß er für die ursprünglich gegnerische Seite spioniert);* **c)** ⟨u. + sich⟩ *den Kopf wenden, um jmdn., etw. hinter sich sehen zu können:* sich nach einer Frau, nach einem Geräusch u.; ein Mädchen, nach dem sich die Männer umdrehen *(weil es so hübsch ist);* **d)** *das Innere nach außen kehren, umkrempeln:* die Taschen u. und ausbürsten. **2.** *aus einer Fortbewegung heraus eine Wendung um 180° machen, um zurückzugehen od. -zufahren; umkehren* ⟨hat/(auch:) ist⟩: das Boot dreht um, hat/ist umgedreht; das Wetter wurde so schlecht, daß sie kurz vor dem Gipfel umgedreht sind; ⟨Abl.:⟩ **Umdrehung,** die; -, -en: *Umkehrung, Verkehrung ins Gegenteil;* **Umdrehung,** die; -, -en: *Drehung um die eigene Achse:* eine ganze *(360° betragende),* halbe U.; der Motor macht 4 000 -en in der Minute.

Umdrehungs- (Physik, Technik): ∼**achse,** die: *Achse, um die sich ein Körper dreht;* vgl. Polarachse; ∼**geschwindigkeit,** die; ∼**zahl,** die: svw. ↑Drehzahl.

Umdruck, der; -[e]s, -e: **1.** ⟨o. Pl.⟩ *graphische Technik, bei der auf einem Spezialpapier mit Hilfe von fetthaltiger Farbe ein Abzug gemacht od. eine Zeichnung aufgetragen wird, von der dann eine [neue] Platte aus Stein od. Metall hergestellt werden kann.* **2.** *in dieser Technik hergestellter Druck;* **umdrucken** ⟨sw. V.; hat⟩: **1.** *im Umdruckverfahren drucken.* **2.** *anders, mit anderem Text drucken:* Briefköpfe u.; ⟨Zus.:⟩ **Umdruckverfahren,** das: svw. ↑Umdruck (1).

umdüstern, sich ⟨sw. V.; hat⟩ (geh.): *von allen Seiten düster werden:* der Himmel umdüsterte sich.

umeinander ⟨Adv.⟩: *einer um den anderen:* sie kümmerten sich nicht u.

umerziehen ⟨unr. V.; hat⟩: *zu einer anderen Einstellung, Haltung erziehen;* ⟨Abl.:⟩ **Umerziehung,** die; -, -en.

umfächeln ⟨sw. V.; hat⟩ (dichter.): *sanft, fächelnd um jmdn. wehen:* ein warmer Wind umfächelt mich.

umfahren ⟨st. V.⟩: **1.** *fahrend anstoßen u. zu Boden werfen* ⟨hat⟩: er hat den andern mit seinen Skiern umgefahren; der Betrunkene fuhr ein Verkehrsschild um. **2.** (ugs.) *einen Umweg fahren* ⟨ist⟩: das hieß ja sehr weit umgefahren; **umfahren** ⟨st. V.; hat⟩ **a)** *um etw. herumfahren; fahrend ausweichen:* wir haben das Hindernis umfahren; **b)** *umkreisen, einkreisen:* Er umfuhr mit dem Zeigefinger eine Falte auf der Wolldecke (Hausmann, Abel 67); ⟨Abl. zu umfahren (2):⟩ **Umfahrt,** die; -, -en (seltener): svw. ↑Umweg; **Umfahrung,** die; -, -en (österr., schweiz.): svw. ↑Umgehungsstraße; ⟨Zus. zu 2:⟩ **Umfahrungsstraße,** die (österr.).

Umfall, der; -[e]s, Umfälle (ugs.; abwertend): *plötzliche Meinungsänderung, Gesinnungswandel;* **umfallen** ⟨st. V.; ist⟩: **1. a)** *aus einer senkrechten Stellung heraus zur Seite fallen:* die Vase ist umgefallen; die aufgestellten Schilder sind im Sturm umgefallen; **b)** *aus Schwäche hinfallen, zusammenbrechen:* in der Hitze sind viele umgefallen; ohnmächtig, tot u.; sie fielen um wie die Fliegen; ⟨subst.:⟩ zum Umfallen müde sein. **2.** (ugs. abwertend) *unter irgendwelchen Einflüssen seinen bisher vertretenen Standpunkt aufgeben, seine Meinung ändern:* der Zeuge ist zuvor wieder umgefallen und weiß von nichts; ⟨Abl. zu 2:⟩ **Umfaller,** der; -s, - (ugs. abwertend): *jmd., der leicht umfällt (2).*

umfälschen ⟨sw. V.; hat⟩: *durch Fälschung verändern, in seinem Wesen u. seiner Bedeutung umkehren.*

Umfang, der; -[e]s, Umfänge [mhd. umbevanc = Kreis; Umarmung, rückgeb. aus ↑umfangen]: **1. a)** *Länge der zum Ausgangspunkt zurücklaufenden Linie:* der U. der Erde beträgt rund 40 000 Kilometer; eine U des Kreises berechnen; eine alte Eiche von zehn Meter U.; **b)** *Ausmaß, Größe, innere Weite eines Körpers, einer Fläche, [räumliche] Ausdehnung; Dicke:* der U. der Fachbücher nimmt immer mehr zu; das Naturschutzgebiet hat einen erheblichen U.; sein Bauch hat einen beträchtlichen U. **2.** *Ausmaß, Reichweite, Gesamtheit dessen, was etw. umfaßt:* der U. seines Wissens ist erstaunlich; der U. des Schadens läßt sich noch nicht feststellen; der Angeklagte war in vollem Umfang[e] geständig *(hat alles eingestanden);* eine Singstimme von fast drei Oktaven U.; **umfangen** ⟨st. V.; hat⟩ [älter: umfahen, mhd. umbevähen, ahd. umbífáhan] (geh.):

seine Arme um jmdn. legen; fest in die Arme schließen; umarmen, umfassen: sie umfing ihr Kind [mit beiden Armen], hielt es umfangen; Ü tiefe Stille, Dunkelheit umfing uns; **umfänglich** ['umfɛnlɪç] ⟨Adj.; nicht adv.⟩: *ausgedehnt, [ziemlich] umfangreich:* er besitzt eine -e Gemäldesammlung; **umfangmäßig:** ↑umfangsmäßig; **umfangreich** ⟨Adj.⟩: *einen großen Umfang habend; umfassend:* -e Berechnungen, Investitionen; ein -er Katalog; die Bibliothek ist sehr u.

Umfangs-: ∼**berechnung,** die: *Berechnung des voraussichtlichen Umfangs (z. B. eines Buches);* ∼**mäßig,** umfangmäßig ⟨Adj.; o. Steig.⟩: *dem Umfang entsprechend, in bezug auf den Umfang;* ∼**winkel,** der (Geom.): *Winkel zwischen zwei vom Umfang zweier schneidenden Sehnen eines Kreises.*

umfärben ⟨sw. V.; hat⟩: *anders färben;* ⟨Abl.:⟩ **Umfärbung,** die; -, -en.

umfassen ⟨sw. V.; hat⟩: **1.** *anders fassen (8); mit einer anderen Fassung (1 a) versehen:* die Brillanten sollten umgefaßt werden. **2.** (landsch., bes. nordd.) *den Arm um jmdn., etw. legen:* er faßte sie zärtlich um; **umfassen** ⟨sw. V.; hat⟩ /vgl. umfassend/: **1.** *mit Händen od. Armen umschließen:* jmdn., jmds. Taille, Arme, Knie u.; sich [gegenseitig]/(geh.:) einander u.; Ü jmdn. mit den Augen, mit Blicken u. **2. a)** *einfassen, umgeben:* den Garten mit einer Hecke u.; **b)** (Milit.) *von allen Seiten einkreisen, einschließen:* die feindlichen Truppenverbände u. **3.** *[als Bestandteil] enthalten, in sich schließen:* das Werk umfaßt sechs Bände; dieser Überblick umfaßt verschiedene Epochen; ⟨2. Part.:⟩ **umfassend:** *vielseitig, reichhaltig, viele Teile enthaltend; nahezu vollständig:* ein -es Geständnis ablegen; -ste Kenntnisse; jmdn. u. informieren; **Umfassung,** die; -, -en: **a)** *das Umfassen;* **b)** *Einfassung (b), Umzäunung:* eine U. aus Buchsbaum; ⟨Zus.:⟩ **Umfassungsgraben,** der (früher): *Graben um eine Festung;* **Umfassungsmauer,** die.

Umfeld, das; -[e]s, -er: **1.** (bes. Psych., Soziol.) *die auf jmdn. od. etw. unmittelbar einwirkende, aber auch von ihm selbst z. T. mit beeinflußte Umwelt:* das soziale U. eines Kriminellen. **2.** (selten) svw. ↑Umgebung.

umfirmieren ⟨sw. V.; hat⟩: *(von Industrieunternehmen od. Handelsbetrieben) eine andere Form od. einen anderen Firmennamen annehmen:* in eine Aktiengesellschaft u.

umflattern ⟨sw. V.; hat⟩: *um jmdn., etw. herumflattern.*

umflechten ⟨st. V.; hat⟩: *mit Flechtwerk umhüllen.*

umfliegen ⟨st. V.⟩: **1.** *einen Umweg fliegen;* wegen des Nebels mußten wir weit u. **2.** (salopp) svw. ↑umfallen (1 a, b): die Vase ist umgeflogen; **umfliegen** ⟨st. V.; hat⟩: **a)** *fliegend umkreisen:* Mücken umfliegen das Licht; **b)** *im Bogen an etw. vorbeifliegen:* ein Hindernis u.

umfließen ⟨st. V.; hat⟩: *um jmdn., etw. fließen; fließend umgeben:* in engem Bogen umfließt der Strom den Berg; Ü ein eng die Figur umfließendes Kleid.

umfloren [ʊm'floːrən] ⟨sw. V.; hat; nur im 2. Part. und übertragen mit „u. + sich" gebr.⟩ [zu u. ↑²Flor]: **a)** *mit einem Trauerflor versehen:* das Bild des Verstorbenen ist umflort; **b)** ⟨u. + sich⟩ *sich mit einem Schleier bedecken, umgeben:* ihr Blick umflorte sich *(wurde verschleiert u. trübe vor Tränen);* mit von Trauer umflorter *(verdunkelter)* Stimme.

umfluten ⟨sw. V.; hat⟩ (geh.): svw. ↑umfließen.

umformen ⟨sw. V.; hat⟩: *(jmdm., einer Sache) eine andere Form geben; in der Form verändern, umändern:* einen Roman, ein Gedicht u.; er bemühnt sich, sein Werk so umzuformen, daß Form und Inhalt eine Einheit bilden; Gleichstrom zu Wechselstrom u.; die Technik hat den Menschen umgeformt; ⟨Abl.:⟩ **Umformer,** der; -s, - (Elektrot.): *Maschine, mit der elektr. Energie einer Form, Spannung od. Frequenz in eine andere umgeformt wird;* vgl. Transformator; **umformulieren** ⟨sw. V.; hat⟩: *anders formulieren;* ⟨Abl.:⟩ **Umformung,** die; -, -en: *das Umformen, Umgeformtwerden.*

Umfrage, die; -, -n [spätmhd. umbfrage = reihum gerichtete Frage] **a)** *[systematische] Befragung einer [größeren] Anzahl von Peronen nach ihrer Meinung zu einem bestimmten Problem:* die U. ist nicht repräsentativ genug; die U. hat ergeben, daß ...; eine U. [zur/über die Atomkraft] machen, veranstalten; etw. durch eine U. ermitteln; **b)** *Rück-, Rundfrage bei einer Reihe von zuständigen od. betroffenen Stellen, eine Tatsache, ein internen Vorgang betreffend;* ⟨Zus.:⟩ **Umfrageergebnis,** das; **umfragen** ⟨sw. V.; hat; nur im Inf. u. 2. Part. gebr.⟩: *eine Umfrage machen.*

umfrieden, (seltener:) **umfriedigen** [ʊm'friːdɪɡn] ⟨sw. V.; hat⟩ [vgl. ↑einfried(ig)en] (geh.): svw. ↑einfrie[di]gen; ⟨Abl.:⟩ **Umfriedigung,** (häufiger:) **Umfriedung,** die; -, -en: **1.** ⟨o.

2669

Pl.⟩ *das Umfried[ig]en.* **2.** *zum Umfried[ig]en benutzter Zaun, Mauer, Hecke o.ä.*

umfrisieren ⟨sw. V.; hat⟩ (ugs.): **a)** *verändern, frisieren* (2 a); **b)** (Kfz.-T.) svw. ↑frisieren (2 b).

umfüllen ⟨sw. V.; hat⟩: *aus einem Gefäß od. Behälter in einen andern füllen;* ⟨Zus.:⟩ **Umfüllstutzen,** der (Technik): *Stutzen* (2), *mit dem zwei zum Umfüllen benutzte Behälter verbunden werden;* ⟨Abl.:⟩ **Umfüllung,** die; -, -en.

umfunktionieren ⟨sw. V.; hat⟩ [wahrsch. geprägt von Th. Mann (1941)]: *die Funktion, den Zweck, die Bestimmung einer Sache [eigenmächtig] verändern:* eine Vorlesung in ein Happening, Pausenhöfe zu Spielplätzen u.; die Versammlung wurde gesprengt und umfunktioniert; ⟨auch von Personen:⟩ Wie kann man einen Rohrstockfanatiker zum Erzieher u.? (Hörzu 11, 1971, 141); ⟨Abl.:⟩ **Umfunktionierung,** die; -, -en.

Umgang, der; -[e]s, Umgänge [2 a: mhd. umbeganc]: **1.** ⟨o. Pl.⟩ **a)** *gesellschaftlicher Verkehr [mit jmdm.]; Beziehung, persönliche Verbindung:* geselliger U.; jmd. hat guten, schlechten U.; mit jmdm. U. haben, pflegen; durch den U./im U. mit Ausländern hat er seine Sprachkenntnisse erweitert; *****jmd. ist für jmdn. kein U.** *(jmd. paßt − seinem geistigen Niveau, Bildungsgrad, seiner sozialen Stellung entsprechend od. auch aus bürgerlicher Überheblichkeit − nicht zu jmdm.):* der/die ist doch kein U. für dich!; **b)** *das Umgehen, Sichbeschäftigen mit jmdm., etw.:* der U. mit Büchern; er hat den U. mit Pferden von Kind an gelernt; erfahren im U. mit Alten und Kranken. **2. a)** (bild. Kunst, Archit.) svw. ↑Rundgang (2); **b)** kirchl. *Umzug, Prozession um einen Altar, ein Feld o.ä. herum:* Priester und Gemeinde machten einen U./zogen im U. um die Kirche; ⟨Abl.:⟩ **umgänglich** ⟨Adj.; nicht adv.⟩: *(von einem Menschen, auch Tier) verträglich, freundlich, gut mit sich umgehen lassend, keine Schwierigkeiten bereitend; konziliant:* ein -er Mensch; seine Frau war früher umgänglicher; ⟨Abl.:⟩ **Umgänglichkeit,** die; -: *das Umgängliche.*

umgangs-, Umgangs-, ~form, die ⟨meist Pl.⟩: *Art des Umgangs* (1 a) *mit anderen Menschen; Art, sich zu benehmen; Manier* (2): gute, schlechte -en haben, besitzen; jmdm. [gute] -en beibringen; **~sprache,** die: **1.** (Sprachw.) **a)** *Sprache, wie sie im täglichen Umgang mit anderen Menschen verwendet wird; zwischen Hochsprache u. Mundart stehende, von regionalen, soziologischen, gruppenspezifischen Gegebenheiten beeinflußte Sprachschicht;* **b)** *nachlässige, saloppe bis derbe Ausdrucksweise; Slang* (a). **2.** *Sprache, in der eine Gruppe miteinander umgeht, sich unterhält:* Dr. Sellmann brauchte das Tschechische nicht. In der Bank war Deutsch die U. (Bieler, Mädchenkrieg 27), dazu: **~sprachlich** ⟨Adj.; o. Steig.⟩: *zur Umgangssprache gehörend, in der Umgangssprache;* **~ton,** der ⟨Pl. ...töne⟩: *Art, in der man miteinander umgeht, Sprechweise innerhalb einer Gruppe:* im Betrieb herrscht ein herzlicher U.

umgarnen [om'garnən] ⟨sw. V.; hat⟩ [eigtl. = mit Garnen (2) einschließen]: *durch Schmeichelei, Koketterie u.ä. für sich zu gewinnen suchen:* mit schönen Worten umgarnte sie ihren Chef; ⟨Abl.:⟩ **Umgarnung,** die; -, -en.

umgaukeln ⟨sw. V.; hat⟩ (geh.): *gaukelnd umgeben, umflattern:* Schmetterlinge umgaukeln uns.

umgeben ⟨st. V.; hat⟩ (ugs.): *um jmdn., etw. herumlegen; umhängen:* es sieht nach Regen aus, gib dem Kind lieber ein Cape um!; **umgeben** ⟨st. V.; hat⟩ [mhd. umbegeben, ahd. umbigeban]: **a)** *auf allen Seiten (um jmdn., sich od. etw.) herumsein lassen; einfassen:* sie umgaben ihr Haus mit einer Hecke; er umgibt sich in seinem Amt mit Fachleuten; Ü jmdn. mit Liebe u.; seine Anhänger haben den Dichter mit einer Gloriole umgeben *(idealisiert);* **b)** *sich von allen Seiten um jmdn., etw. herum befinden:* die Hecke umgibt das Haus; er war rings von Feinden umgeben.

Umgebinde, das; -s, - (Bauw. ostmd.): *das Dach tragende Konstruktion aus Pfosten u. Balken, innerhalb deren die nichttragenden Hauswände stehen.*

Umgebung, die; -, -en: **a)** *alles, was in der Nähe eines Ortes, Hauses o.ä. liegt; Landschaft, Bauwerke, Straßen usw. im Umkreis:* eine schöne, reizvolle U.; wo gibt es hier in der U. ein Schwimmbad?; **b)** *Kreis von Menschen, Bereich, Milieu* (1), *in dem man lebt; Umkreis:* das Kleinkind braucht seine vertraute U.; er versuchte sich der neuen U. anzupassen; aus der U. des Kanzlers war zu hören, daß ...; diese Menschen gehören zu seiner nächsten U.

Umgegend, die; -, -en plus (ugs.): *die Gegend um etw. herum.*

umgehen ⟨unr. V.; ist⟩ /vgl. umgehend/: **1. a)** *im Umlauf sein, sich von einem zum andern ausbreiten:* ein Gerücht, die Angst geht um; im Winter, wenn die Grippe umgeht; **b)** *als Gespenst umherschleichen, spuken:* der alte Graf beginnt wieder umzugehen. **2.** *sich in Gedanken (mit etw.) beschäftigen:* mit einem Plan, einem Gedanken u.; ging ich tagelang damit um, mich dem kleinen Erik anzuvertrauen (Rilke, Brigge 65). **3. a)** *in bestimmter Weise behandeln:* gut, vorsichtig, behutsam, hart, grob mit jmdm., etw. u.; er geht sehr nachlässig mit seinen Sachen um; freundlich miteinander u.; mit Geld nicht u. können *(ständig zuviel ausgeben);* **b)** *mit jmdm. Umgang* (1 a) *haben, verkehren:* der Neue war immer noch in der Klasse, niemand mochte mit ihm u.; sie gehen schon lange miteinander um *(verkehren miteinander);* Spr sage mir, mit wem du umgehst, und ich sage dir, wer du bist (nach Goethe, Sprüche). **4.** (landsch., bes. nordd.) *einen Umweg machen;* **umgehen** ⟨unr. V.; hat⟩: **a)** *um etw. im Bogen herumgehen od. -fahren:* ein Hindernis u.; die Straße umgeht die Stadt in weitem Bogen; **b)** *(etw. Unangenehmes) vermeiden:* er hat den kritischen Punkt geschickt umgangen; er umgeht diese Schwierigkeit, indem ...; sie läßt sich nicht u.; **c)** *bei etw. so vorgehen, daß damit vermieden wird, etw. zu beachten, dem sonst entsprochen werden müßte:* Gesetze, ein Verbot u.; umgehend ⟨Adj.; o. Steig.; nicht präd.⟩ [vgl. postwendend]: *sofort, so schnell wie möglich, ohne jede Verzögerung:* eine -e Antwort; er schickte u. das Geld; **Umgehung,** die; -, -en: **1.** *das Umgehen* (a–c). **2.** *kurz für* ↑Umgehungsstraße: eine U. bauen, benutzen; ⟨Zus.:⟩ **Umgehungsgefäß,** das (Med.): svw. ↑Kollateralgefäß; **Umgehungsstraße,** die: *[Fernverkehrs]straße, die um einen Ort[skern] herumgeführt wird.*

umgekehrt ⟨Adj.; o. Steig.⟩ [eigtl. 2. Part. von ↑umkehren (3)]: *entgegengesetzt, gegenteilig; gerade andersherum:* in -er Reihenfolge; mit -en Vorzeichen; die Sache ist genau u.; u. u. ... u.: er kam nicht zu spät, sondern zu früh.

umgestalten ⟨sw. V.; hat⟩: *anders gestalten:* einen Raum, ein Schaufenster u.; einen Hof zu einem Spielplatz u.; ⟨Abl.:⟩ **Umgestaltung,** die; -, -en.

umgießen ⟨st. V.; hat⟩: **1.** *aus einem Gefäß in ein anderes gießen:* er goß den Wein in eine Karaffe um. **2.** *(ein Metall) in eine andere Form gießen:* der Schriftgießer hatte die Lettern umgegossen. **3.** (ugs.) *durch versehentliches Umstoßen eines Gefäßes dessen Inhalt verschütten:* wer hat die Milch umgegossen?

umgittern ⟨sw. V.; hat⟩: *mit einem Gitter umgeben, umfrieden:* ein umgitterter Platz; ⟨Abl.:⟩ **Umgitterung,** die; -, -en: **a)** *das Umgittern;* **b)** *Gitter:* innerhalb der U.

umglänzen ⟨sw. V.; hat⟩ (dichter.): *mit Glanz umgeben.*

umgolden ⟨sw. V.; hat⟩ (dichter.): *in goldenen Schein hüllen.*

umgraben ⟨st. V.; hat⟩: *durch Graben [mit dem Spaten] die obere Schicht des Erdbodens lockern u. umwenden:* ein Beet, den Garten u.; ⟨Abl.:⟩ **Umgrabung,** die; -, -en.

umgreifen ⟨st. V.; hat⟩: **1.** *mit den Händen anders greifen:* er hat am Steuer, bei der Riesenwelle umgegriffen. **2.** (selten) *weit ausgreifen, sich erstrecken:* die Berge griffen weit um; **umgreifen** ⟨st. V.; hat⟩: **1.** *mit den Händen umschließen, umfassen:* er umgriff die Stuhllehne. **2.** *in sich begreifen:* Diese Formel ... umgreift humanistische Bildung und Naturwissenschaft (Heisenberg, Naturbild 45).

umgrenzen ⟨sw. V.; hat⟩: *ringsum abgrenzen, umschließen:* eine Hecke umgrenzt das Grundstück; Ü ⟨häufig im 2. Part.:⟩ ein klar umgrenztes Aufgabengebiet; ⟨Abl.:⟩ **Umgrenzung,** die; -, -en: **a)** *das Umgrenzen;* **b)** *Grenzlinie.*

umgründen ⟨sw. V.; hat⟩ (Wirtsch.): *(ein Unternehmen) aus einer Rechtsform in eine andere überführen:* eine Kommanditgesellschaft in eine Aktiengesellschaft u.; ⟨Abl.:⟩ **Umgründung,** die; -, -en.

umgruppieren ⟨sw. V.; hat⟩: *anders gruppieren, ordnen;* ⟨Abl.:⟩ **Umgruppierung,** die; -, -en.

umgucken, sich ⟨sw. V.; hat⟩ (ugs.): **a)** *sich nach allen Seiten umsehen, Umschau halten:* sich im Saal nach allen umgeguckt; R du wirst dich noch u.! (↑umsehen 1 a); **b)** *zurückschauen:* er ging, ohne sich [nach mir] umzugucken.

umgürten ⟨sw. V.; hat⟩ (jmdm. etw.) (geh., veraltend): *[jmdm. etw.] als Gürtel umlegen, umschnallen:* er hat [sich] den Riemen, das Schwert umgegürtet; **umgürten** ⟨sw. V.; hat⟩ (geh., veraltend) *mit etw. Gürtelartigem versehen:* der Ritter wurde mit dem Schwert umgürtet.

umhaben ⟨unr. V.; hat⟩ (ugs.): *(ein Kleidungsstück o.ä.*

um den Körper od. einen Körperteil tragen; umgehängt, umgelegt od. umgebunden haben: einen Mantel, eine Schürze u.; als er ins Wasser ging, hatte er noch die Uhr um.

umhacken ⟨sw. V.; hat⟩: **a)** *durch Hacken fällen:* einen Baum u.; **b)** *mit der Hacke auflockern:* die Erde u.

umhäkeln ⟨sw. V.; hat⟩: *einen [bunten] Rand um etw. häkeln.*

umhalsen ⟨sw. V.; hat⟩: *jmdm. um den Hals fallen:* er umhalste seinen Vater; ⟨Abl.:⟩ **Umhalsung,** die; -, -en.

Umhang, der; -[e]s, Umhänge [mhd., ahd. umbehanc = Vorhang, Decke, Teppich]: *[mantelartiges] ärmelloses Kleidungsstück, das man sich nur umhängt, um den Hals od. über die Schultern hängt; Cape, Pelerine.*

Umhänge-, (seltener:) **Umhäng-:** ∼**beutel,** der: *Beutel, der an einem Riemen od. einer festen Schnur über der Schulter getragen wird;* ∼**tasche,** die: vgl. ∼beutel; ∼**tuch,** das: *großes, um die Schulter zu tragendes Tuch.*

umhängen ⟨sw. V.; hat⟩: **1.** *in anderer Art od. an anderer Stelle aufhängen:* die Wäsche u.; im Museum mußten verschiedene Bilder umgehängt werden. **2.** *um den Hals od. über die Schulter hängen, umlegen:* jmdm., sich einen Mantel, eine Decke u.; sie hängte sich die Schürze um; **umhängen** ⟨sw. V.; hat⟩: **1.** *ringsum behängen, umkleiden:* das Rednerpult mit Fahnen u. **2.** *um jmdn., etw. herum angebracht sein, [herab]hängen:* Als der rote schwere Kimono ihre Glieder umhing (A. Zweig, Grischa 137); ⟨Zus.:⟩ **Umhangtuch,** das (selten): *Umhäng[e]tuch.*

umhauen ⟨unr. V.; hat⟩: **1.** ⟨haute/(geh.:) hieb um, hat umgehauen⟩ **a)** *mit der Axt fällen:* er ließ den Baum u.; mit wenigen Schlägen der Axt haute u./(geh.:) hieb er die Birke um; **b)** (ugs.) *mit einem kräftigen Schlag umwerfen, niederstrecken:* einen Angreifer u. **2.** ⟨haute um, hat umgehauen/(landsch.:) umgehaut⟩ *so in der Widerstandskraft o. ä. beeinträchtigen, daß man einer Sache nicht mehr standhalten kann:* die Hitze im Saal ließ viele Leute umgehauen; die drei Gläschen Schnaps hauen ihn noch lange nicht um; R das haut einen um! (salopp; *das verblüfft einen sehr).*

umhegen ⟨sw. V.; hat⟩ (geh.): **1.** *liebevoll umsorgen u. betreuen:* die Kinder u. **2.** (veraltend) *einfrieden, [mit einer Hecke] umfrieden.*

umher ⟨Adv.⟩ [spätmhd. umbeher]: *ringsum, nach allen Seiten; bald hier[hin], bald dort[hin]:* weit u. lagen Trümmer.

umher- (vgl. auch: ∼herum-): ∼**blicken** ⟨sw. V.; hat⟩: *um sich blicken, nach allen Seiten Ausschau halten:* fragend, suchend u.; ∼**fahren** ⟨st. V.; ist⟩: *ohne festes Ziel, mal in diese, mal in jene Richtung fahren, herumfahren* (2 a); ∼**flattern** ⟨sw. V.; ist⟩: svw. ↑herumflattern (1); ∼**fliegen** ⟨st. V.; ist⟩: **1.** vgl. herumfliegen. **2.** *auf-, durcheinandergewirbelt werden:* der Wind ließ die dürren Blätter u.; ∼**gehen** ⟨unr. V.; ist⟩: *ohne bestimmtes Ziel hin und her gehen, herumgehen* (1); ∼**irren** ⟨sw. V.; ist⟩: *suchend hin und her laufen, ohne den richtigen Weg zu wissen:* in der Gegend u.; ∼**jagen** ⟨sw. V.⟩: **1.** vgl. herumjagen (1) ⟨hat⟩. **2.** *hastig von einem Platz zum anderen, von einer Tätigkeit zur andern eilen* ⟨ist⟩; ∼**laufen** ⟨st. V.; ist⟩: **1.** *hin u. her laufen, herumlaufen* (4): barfuß u.; ∼**liegen** ⟨st. V.; ist⟩: svw. ↑herumliegen (2 b): unaufgeräumt lagen Briefe und Akten umher; ∼**reisen** ⟨sw. V.; ist⟩: vgl. ↑herumreisen; ∼**fahren** (landsch.): svw. ↑∼fahren; ∼**schauen** ⟨sw. V.⟩ (landsch.): svw. ↑∼blicken; ∼**schleichen** ⟨st. V.; ist⟩: svw. ↑herumschleichen (1); ∼**schlendern** ⟨sw. V.; ist⟩: svw. ↑herumschlendern (1); ∼**schweifen** ⟨sw. V.; ist⟩: *schweifend umhergehen, -streifen:* er schweift in der Gegend umher; Ü seine Augen im Zimmer u. lassen; ∼**schwirren** ⟨sw. V.; ist⟩: vgl. herumschwirren; ∼**spähen** ⟨sw. V.; hat⟩: vgl. ∼blicken; ∼**springen** ⟨st. V.; ist⟩: svw. ↑herumspringen (1); ∼**stolzieren** ⟨sw. V.; ist⟩: svw. ↑herumstolzieren; ∼**streifen** ⟨sw. V.; ist⟩: svw. ↑herumstreifen; ∼**streuen** ⟨sw. V.; hat⟩: *planlos ausstreuen:* umhergestreute Papierschnitzel; ∼**streunen** ⟨sw. V.; ist⟩ (abwertend): svw. ↑herumstreunen; ∼**strolchen,** ∼**stromern** ⟨sw. V.; ist⟩ (ugs., oft abwertend): svw. ↑herumstrolchen (1, 2), -stromern (1, 2); ∼**taumeln,** ∼**torkeln** ⟨sw. V.; ist⟩: *taumelnd, torkelnd umhergehen;* ∼**tragen** ⟨st. V.; hat⟩: svw. ↑herumtragen. ↑herumtreiben (1) ⟨hat⟩. **2.** *irgendwo planlos hin u. her treiben, getrieben werden:* ein Stückchen Holz treibt in den Wellen umher. **3.** ⟨u. + sich⟩ *sich planlos an irgendwelchen Orten aufhalten, herumtreiben* (2) ⟨hat⟩: sich in der Gegend, in den Straßen u.; ∼**wandern** ⟨sw. V.; hat⟩: vgl. ∼gehen: ruhelos u.; Ü seine Augen wanderten umher; ∼**wirbeln** ⟨sw. V.⟩: **1.** svw. ↑herumwirbeln (1) ⟨hat⟩. **2.**

swv. ↑herumwirbeln (2) ⟨ist⟩; ∼**ziehen** ⟨unr. V.; ist⟩: vgl. ∼gehen: in der Stadt, mit einem Mädchen u.

umhinkommen ⟨st. V.; ist; nur verneint⟩ [spätmhd. umbehin = um etw. herum]: seltener für ↑umhinkönnen; **umhinkönnen** ⟨unr. V.; hat; nur verneint⟩: *umgehen, vermeiden können (etw. zu tun):* ich kann nicht umhin, die Einladung anzunehmen; er wird kaum u., den Vorfall zu melden.

umhören, sich ⟨sw. V.; hat⟩: *etw. Bestimmtes zu erkunden suchen, indem man hört, was andere diesbezüglich sagen, od. sie direkt danach fragt:* ich werde mich [danach] u.; hör dich mal um, wo man hier gut essen kann.

umhüllen ⟨sw. V.; hat⟩: *etw., jmdn. einhüllen, [wie] mit einer Hülle umgeben;* ⟨Abl.:⟩ **Umhüllung,** die; -, -en.

Umiak ['u:mjak], der od. das; -s, -s [eskim. umiaq]: *offenes, von Frauen gerudertes Boot der Eskimos.*

Uminterpretation, die; -, -en: *das Uminterpretieren:* das Wort „Demokratie" hat schon viele -en erfahren; **uminterpretieren** ⟨sw. V.; hat⟩: *anders, auf andere Art interpretieren.*

umjubeln ⟨sw. V.; hat⟩: *(von einer Anzahl von Menschen) jubelnd feiern:* der Sieger wurde von allen umjubelt.

umkämpfen ⟨sw. V.; hat; meist im 2. Part.⟩: *in großer Zahl bzw. von vielen Seiten um etw. kämpfen:* die Stellungen waren monatelang umkämpft; ein heiß umkämpfter Sieg.

Umkarton, der; -s, -s (Gewerbespr.): *aus [Well]pappe bestehende Verpackung, die den betreffenden Gegenstand, meist Abgepacktes, Verpacktes, vor Beschädigung schützen soll.*

Umkehr, die; - [mhd. umbekēre]: *das Umkehren:* sich vor dem Erreichen des Gipfels zur U. entschließen; ein Schneesturm zwang die Männer zur U.; Ü in diesem Stadium gibt es keine U. (*kein Zurück) mehr;* **umkehrbar** [...ke:ɐ̯ba:ɐ̯] ⟨Adj.; o. Steig.; nicht adv.⟩: *so beschaffen, daß man es umkehren kann:* diese Behauptung ist ⟨Abl.:⟩ **Umkehrbarkeit,** die; -; **umkehren** ⟨sw. V.⟩ /vgl. umgekehrt/ [1: spätmhd. umbekēren]: **1.** *kehrtmachen u. zurückgehen, -fahren usw.* ⟨ist⟩: auf halbem Wege u. **2.** ⟨hat (selten) **a)** *auf die andere Seite bzw. von unten nach oben kehren, drehen, wenden:* einen Tisch, ein Blatt Papier u.; ein umgekehrter (*auf dem Kopf stehender*) Pyramidenstumpf; Ü bei diesem Gedanken kehrte sich ihm das Innerste, alles um (*erfaßte ihn Entsetzen, Bestürzung, Verwirrung*); **b)** ⟨u. + sich⟩ *sich umdrehen, umwenden:* sich noch einmal [nach jmdm.] u.; **c)** *auf die andere Seite bzw. von innen nach außen drehen:* Kleidungsstücke, Strümpfe u.; Ü das ganze Haus [nach etw.] u. (*gründlich durchsuchen*). **3.** ⟨hat⟩ **a)** *ins Gegenteil verkehren:* ein Verhältnis, eine Entwicklung u.; **b)** ⟨u. + sich⟩ *sich ins Gegenteil verkehren:* die Entwicklung, Tendenz hat sich umgekehrt; **Umkehrfarbfilm,** der, **Umkehrfilm,** der (Fot.): *Film, der beim Entwickeln sofort ein Positiv liefert* (Ggs.: Negativfilm); **Umkehrfunktion,** die (Math.): svw. ↑inverse Funktion; **Umkehrung,** die; -, -en [1: spätmhd. umbekērunge]. **1.** *das [Sich]umkehren* (3): die U. der Reihenfolge, einer Behauptung. **2.** (Musik) **a)** *Veränderung eines Intervalls* (2) *durch Versetzen des oberen Tons in die untere od. des unteren Tons in die obere Oktave;* **b)** *Veränderung eines Akkords durch Versetzen des untersten Tons in die obere Oktave;* **c)** *Ergebnis der Umkehrung* (2 a, b).

umkippen ⟨sw. V.⟩: **1.** ⟨ist⟩ **a)** *das Übergewicht bekommen u. [zur Seite] kippen, umfallen:* die Vase, die Leiter kippte um; das Boot ist umgekippt; er ist mit dem Stuhl umgekippt; **b)** (ugs.) *ohnmächtig werden u. umfallen:* von der stickigen Luft sind einige umgekippt; **c)** (ugs. abwertend) *sich stärkerem Einfluß beugen u. seine Meinung, Gesinnung, Haltung ändern:* im Kreuzverhör kippte der Zeuge um; die Partei ist umgekippt; **d)** (ugs.) *plötzlich [ins Gegenteil] umschlagen:* die Stimmung im Saal kippte plötzlich um; Stimme kippt um (*schlägt in ein anderes Stimmlage um*); **e)** (ugs.) *(vom Wein) durch zu lange Lagerung sauer, ungenießbar werden;* **f)** (Jargon) *(von Gewässern) biologisch absterben, nicht mehr die Voraussetzung für organisches Leben bieten:* der Bodensee droht umzukippen. **2.** ⟨hat⟩ *etw. [an]stoßen, so daß es umkippt* (1 a); *etw. zum Umkippen bringen:* er hat die Vase [versehentlich] umgekippt; eine Kiste u.

umklammern ⟨sw. V.; hat⟩: *jmdn., etw. gewaltsam, krampfhaft umfassen, indem man die Finger, Hände um ihn, es klammert:* jmdn. [mit beiden Armen] u.; etw. umklammert halten; sie hielten sich einander im Griff; Ü Furcht umklammerte ihn; ⟨Abl.:⟩ **Umklammerung,** die; -, -en.

umklappbar ['ʊmklapba:ɐ̯] ⟨Adj.; o. Steig.; nicht adv.⟩: *so*

beschaffen, daß es sich umklappen läßt; **umklappen** ⟨sw. V.⟩: **1.** *auf die andere Seite, in eine andere Richtung klappen* ⟨hat⟩: die Rücklehne eines Autositzes u. **2.** (ugs.) svw. ↑umkippen (1 b) ⟨ist⟩.

Umkleide [ˈʊmklaɪdə], die; -, -n (ugs.): svw. ↑Umkleideraum; **Umkleidekabine**, die; -, -n: *Kabine zum Umkleiden;* **umkleiden** ⟨sw. V.; hat⟩ (geh.): svw. ↑umziehen (2): sich für eine Feier u.; ⟨subst.:⟩ jmdm. beim Umkleiden behilflich sein; **umkleiden** ⟨sw. V.; hat⟩: *mit etw. Schützendem, Schmückendem o. ä. umgeben, ringsum verkleiden:* einen Kasten mit grünem Tuch u.; **Umkleideraum**, der; -[e]s, ...räume: *Raum* (1) *zum Umkleiden;* **Umkleidung**, die; -, -en ⟨Pl. selten⟩: *das Umkleiden;* **Umkleidung**, die; -, -en: **1.** ⟨Pl. selten⟩ *das Umkleiden.* **2.** *Umkleidendes:* die U. beschädigen.

umknicken ⟨sw. V.⟩: **1.** ⟨hat⟩ **a)** *so umbiegen, daß ein Knick entsteht:* ein Blatt Papier u.; **b)** *zur Seite biegen, bis es knickt:* Grashalme u. **2.** *zur Seite knicken* ⟨ist⟩: Bäume knickten um wie Grashalme. **3.** *mit dem Fuß zur Seite knicken* ⟨ist⟩: er ist [mit dem Fuß] umgeknickt.

umkommen ⟨st. V.; ist⟩ [1: spätmhd. umbekomen]: **1.** *durch einen Unfall, bei einem Unglück den Tod finden; ums Leben kommen:* im Krieg, bei einem Erdbeben u.; R du wirst nicht gleich u. (ugs.; *es wird dir nichts schaden*), wenn ... **2.** (ugs. emotional) *etw. kaum ertragen, aushalten können:* u. vor Hitze, Angst, Langeweile; ⟨subst.:⟩ die Luft war zum Umkommen. **3.** *(von Lebensmitteln) nicht verbraucht werden u. verderben:* nichts u. lassen.

umkopieren ⟨sw. V.; hat⟩ (Fot.): *von einem Negativ bzw. Positiv im Positiv[kopier]verfahren ein weiteres Negativ bzw. Positiv herstellen:* einen Film u.

umkrallen ⟨sw. V.; hat⟩: *mit den Krallen od. wie mit Krallen umfassen.*

umkrampfen ⟨sw. V.; hat⟩: *krampfhaft umfassen.*

umkränzen ⟨sw. V.; hat⟩: *bekränzend umwinden:* die Festtafel war mit Blumen umkränzt; Ü (geh.:) der See ist von Wäldern umkränzt; ⟨Abl.:⟩ **Umkränzung**, die; -, -en.

Umkreis, der; -es, -e: **1.** ⟨o. Pl.⟩ *umgebendes Gebiet, [nähere] Umgebung:* die Menschen, die im U. der Stadt wohnen; im ganzen, weit im U. gibt es keinen Wald; 80 km im Umkreis/im U. von 80 km; Ü im U. des Parteivorsitzenden. **2.** (Geom.) *Kreis, der durch alle Ecken eines Vielecks geht:* der U. eines Dreiecks, eines regelmäßigen Sechsecks; **umkreisen** ⟨sw. V.; hat⟩: *sich kreisförmig, in einer kreisförmigen od. elliptischen Bahn um etw. bewegen:* die Planeten umkreisen die Sonne; der Hund umkreist die Schafherde; Ü seine Gedanken umkreisten das Thema; ⟨Abl.:⟩ **Umkreisung**, die; -, -en.

umkrempeln ⟨sw. V.; hat⟩: **1.** svw. ↑aufkrempeln: die Hemdsärmel, Hosenbeine u. **2.** *auf die andere Seite bzw. von innen nach außen kehren, umdrehen* (1 d): Strümpfe u.; Ü die Wohnung, das ganze Haus [nach etw.] u. (ugs. *gründlich durchsuchen*). **3.** (ugs.) *von Grund auf ändern, umgestalten:* einen Menschen u.; der Betrieb wurde ganz und gar umgekrempelt; ⟨Abl.:⟩ **Umkremp[e]lung**, die; -, -en.

Umlad [ˈʊmlaːt], der; -s (schweiz.): *Verladung, Umladung;* **Umladebahnhof**, der; -[e]s, ...höfe: *Bahnhof zum Umladen von Gütern; Umschlagbahnhof;* **umladen** ⟨st. V.; hat⟩: **1.** *von einem Behälter, Wagen usw. in einen anderen laden:* Güter [in Waggons, auf Schiffe] u. **2.** *entladen u. mit etw. anderem laden:* einen Frachter u.; ⟨auch o. Akk.-Obj.:⟩ wir haben auf Malta umgeladen; ⟨Abl.:⟩ **Umladung**, die; -, -en.

Umlage, die; -, -n: *umgelegter Betrag (je Person, Beteiligten usw.):* die U. beträgt 35 Mark pro Person.

umlagern ⟨sw. V.; hat⟩: *anders lagern (als vorher):* Waren, Getreide [in trockene Räume] u.; **umlagern** ⟨sw. V.; hat⟩: *stehend od. gelagert in großer Zahl umgeben:* Reporter umlagerten den Star; **Umlagerung**, die; -, -en: *das Umlagern.*

Umland, das; -[e]s: *eine Stadt umgebendes, wirtschaftlich u. kulturell überwiegend auf sie ausgerichtetes Gebiet.*

umlassen ⟨st. V.; hat⟩ (ugs.): *umgelegt, -gebunden, -gehängt usw. lassen:* Er hatte ja auch immer die Bauchbinde umgelassen beim Zigarrenrauchen (Kempowski, Uns 241).

umlauern ⟨sw. V.; hat⟩: *von allen Seiten belauern.*

Umlauf, der; -[e]s, Umläufe [mhd. umbelouf]: **1. a)** ⟨o. Pl.⟩ *kreisende Bewegung, das Kreisen, Umlaufen* (3 a) *[um etw.]:* der U. (*Rotation* 1) *der* Erde um die Sonne; **b)** *einzelne Kreisbewegung beim Umlaufen:* die Erde braucht für einen

U. [um die Sonne] ein Jahr. **2.** ⟨o. Pl.⟩ *Kreislauf, Zirkulation; das Umlaufen* (4): der U. des Blutes im Gefäßsystem. **3.** ⟨o. Pl.⟩ *das Kursieren; Zirkulation; das Umlaufen* (5): der U. von Bargeld; diese Münze ist seit Jahren in/im U.; in U. bringen, geben, setzen; Geldscheine aus dem U. ziehen; ein Wort kommt in U. (*in Gebrauch, wird populär*). **4.** *(in einem Betrieb, einer Behörde) umlaufendes Schriftstück, Rundschreiben o. ä., das gelesen [gezeichnet] u. weitergegeben wird.* **5.** svw. ↑Panaritium. **6.** (Reitsport) *(erstes, zweites usw.) Zurücklegen des Parcours bei einem Wettbewerb im Springreiten.* **7.** (Wirtsch., Verkehrsw.) vgl. Umlaufzeit (2).

Umlauf-: ~**bahn**, die (Astron., Raumf.): *Bahn eines umlaufenden Himmelskörpers, Satelliten o. ä.; Orbit:* einen Satelliten in eine U. um die Erde schießen, bringen; ~**berg**, der (Geol.): *Berg in der ehemaligen Schleife eines Flusses;* ~**geschwindigkeit**, die: vgl. ~zeit (1); ~**kühlung**, die (Technik): *Kühlung durch Wasser, das in einem Kreislauf umläuft;* ~**vermögen**, das (Wirtsch.): *einem Unternehmen nur kurzfristig gehörender, für den Umsatz bestimmter Teil seines Vermögens* (Ggs.: Anlagevermögen); ~**zeit**, die: **1.** *Zeit[dauer] eines Umlaufs* (1, 2). **2.** (Wirtsch., Verkehrsw.) *Zeit, die ein Fahrzeug od. Schiff bis zur nächsten Bereitstellung unterwegs ist.*

umlaufen ⟨st. V.⟩: **1.** *gegen jmdn., etw. laufen u. ihn bzw. eines Vokals, bes. der Wechsel eines a, o, u, au zu ä, ö, einen Umweg machen* ⟨ist⟩. **3.** ⟨meist 1. Part.⟩ **a)** *sich um etw. drehen, um etw. kreisen* ⟨ist⟩: ein auf einer Kreisbahn umlaufender Himmelskörper; **b)** *sich um eine Achse drehen; rotieren* ⟨ist⟩: ein umlaufendes Rad; **c)** *ringsherum verlaufen:* ein umlaufender Balkon; **d)** (Met.) *(vom Wind) dauernd die Richtung wechseln:* umlaufende Winde. **4.** *sich im Kreislauf befinden, zirkulieren* ⟨ist⟩: das im Gefäßsystem umlaufende Blut. **5.** *im Umlauf* (3) *sein, kursieren, zirkulieren* ⟨ist⟩: über ihn laufen allerlei Gerüchte um; **umlaufen** ⟨st. V.; hat⟩: *[im Kreis] um etw. [herum]laufen:* er hat den Platz umlaufen; der Mond umläuft die Erde in 28 Tagen; **Umlaufer**, der; -s, - (österr.): svw. ↑Umlauf (4).

Umlaut, der; -[e]s, -e (Sprachw.): **1.** ⟨o. Pl.⟩ *Veränderung eines Vokals, bes. der Wechsel eines a, o, u, au zu ä, ö, ü, äu [in der Flexion] (ursprünglich bes. unter Einfluß eines i, j in der folgenden Silbe):* der Plural wird oft mit U. gebildet. **2.** *durch Umlautung entstehender Vokal (ä, ö, ü od. äu);* ⟨Abl.:⟩ **umlauten** ⟨sw. V.; hat; meist im Passiv⟩ (Sprachw.): *zum Umlaut machen:* das a wird im Plural oft umgelautet; ⟨Abl.:⟩ **Umlautung**, die; -, -en.

Umleg[e]kalender, der; -s, -: *Kalender mit umlegbaren Blättern;* **Umleg[e]kragen**, der; -s, - (Schneiderei): *hochgeschlossener Kragen, der teilweise umgelegt wird; Umschlagkragen;* **umlegen** ⟨sw. V.; hat⟩: **1.** *um den Hals, die Schultern, den Körper, einen Körperteil legen:* jmdm., sich einen Schal, eine Decke, einen Verband u. **2.** *der Länge nach auf den Boden od. auf die Seite legen:* einen Mast u.; Bäume u. *(fällen);* der Regen hat das Getreide umgelegt *(niedergedrückt);* ⟨auch u. + sich:⟩ das Getreide hat sich umgelegt. **3.** *umklappen, auf die andere Seite klappen, legen:* die Rücklehne des Autositzes, einen Hebel u.; den Kragen, eine Kalenderblatt, eine Stoffkante u. **4. a)** (ugs.) *zu Boden werfen:* jmdn. mit einem Boxhieb u.; **b)** (salopp) *kaltblütig erschießen;* **c)** (derb) *(als Mann) mit jmdm. geschlechtlich verkehren:* ein Mädchen u. **5. a)** *anders, an eine andere Stelle, in ein anderes Zimmer usw. legen:* einen Kranken u.; **b)** *anders, an einem anderen Verlauf usw. legen:* ein Kabel u.; ein Telefongespräch u. *(auf einen anderen Apparat legen);* **c)** *(Termine usw.) auf einen anderen Zeitpunkt legen.* **6.** *anteilmäßig auf einen Personenkreis verteilen:* die Ausgaben auf die Beteiligten u.: Bauland umlegen; **umlegen** ⟨st. V.; hat⟩: *etw. mit etw. umgeben, indem man es, insbes. zur Garnierung, Verzierung o. ä. darum herumlegt:* den Braten mit Pilzen u.; **Umlegung**, die; -, -en: *das Umlegen.*

umleiten ⟨sw. V.; hat⟩: *anders leiten, streckenweise über einen anderen Weg leiten:* den Verkehr, einen Zug u.; einen Bach u.; ⟨Abl.:⟩ **Umleitung**, die; -, -en: **1.** *das Umleiten.* **2.** *Strecke, über die der Verkehr umgeleitet wird:* die U. fahren, einrichten.

umlenken ⟨sw. V.; hat⟩: **1. a)** *in eine andere, bes. in die entgegengesetzte Richtung lenken* (1 a); *umwenden:* das Auto u.; **b)** *sein Fahrzeug umlenken* (1 a): der Fahrer lenkte um. **2.** *in eine andere Richtung lenken* (2 a), *einen anderen*

Weg lenken (2 a): der Lichtstrahl wird umgelenkt; ⟨Abl.:⟩ **Umlenkung,** die; -, -en ⟨Pl. selten⟩.

umlernen ⟨sw. V.; hat⟩: **1.** *sich durch erneutes Lernen* (1, bes. d) *umstellen:* bereit sein umzulernen. **2.** *etw. anderes, einen anderen Beruf, eine andere Methode o. ä. lernen* (2).

umliegend ⟨Adj.; o. Steig.; nur attr.⟩: *in der näheren Umgebung, im Umkreis von etw. liegend:* die -en Dörfer.

Umluft, die; - (Technik): *Luft klimatisierter Räume, die abgesaugt, aufbereitet u., mit Außenluft gemischt, zurückgeleitet wird;* ⟨Zus.:⟩ **Umluftanlage,** die.

ummanteln ⟨sw. V.; hat⟩ (Fachspr.): *mit einem Mantel* (2) *umgeben;* ⟨Abl.:⟩ **Ummantelung,** die; -, -en (Fachspr.): **1.** *das Ummanteln.* **2.** *Mantel* (2), *mit dem etw. umgeben ist.*

ummauern ⟨sw. V.; hat⟩: *mit einer Mauer umgeben;* ⟨Abl.:⟩ **Ummauerung,** die; -, -en: **1.** *das Ummauern.* **2.** *Mauer, mit der etw. umgeben ist.*

ummelden ⟨sw. V.; hat⟩: *abmelden u. woanders anmelden, auf einen anderen Namen usw. melden;* ⟨Abl.:⟩ **Ummeldung,** die; -, -en.

ummodeln ⟨sw. V.; hat⟩: *[ver]ändern, umgestalten, umformen;* ⟨Abl.:⟩ **Ummodelung,** die; -, -en.

ummünzen ⟨sw. V.; hat⟩: **1.** *durch Umwandeln in etw. verwerten, auswerten:* wissenschaftliche Erkenntnisse in technische Neuerungen u. **2.** (meist abwertend) *[verfälschend] in, zu etw. umdeuten:* eine Niederlage in einen Sieg/zu einem Sieg u.; ⟨Abl.:⟩ **Ummünzung,** die; -, -en.

umnachten ⟨sw. V.; hat⟩ [eigtl. = mit Nacht umgeben] (geh.): *(geistig) verdunkeln, trüben, verwirren:* der Wahnsinn umnachtet jmds. Verstand, Geist; ⟨meist im 2. Part.:⟩ geistig umnachtet *(verwirrt, wahnsinnig)* sein; ⟨Abl.:⟩ **Umnachtung,** die; -, -en (geh.): *geistige Verwirrung, Wahnsinn.*

umnähen ⟨sw. V.; hat⟩: *umschlagen u. festnähen.*

umnebeln ⟨sw. V.; hat⟩: **1.** *ringsum in Nebel hüllen.* **2.** *(den Blick, Verstand) trüben:* leicht umnebelt sein; mit umnebeltem Blick; ⟨Abl.:⟩ **Umnebelung,** die; -, -en.

umnehmen ⟨st. V.; hat⟩ (ugs.): *sich etw. umlegen, umhängen.*

umnumerieren ⟨sw. V.; hat⟩: *anders, neu numerieren.*

umordnen ⟨sw. V.; hat⟩: *anders, neu ordnen;* ⟨Abl.:⟩ **Umordnung,** die; -, -en.

umorganisieren ⟨sw. V.; hat⟩: *anders, neu organisieren:* das Schulwesen, die Produktion u.; ⟨Abl.:⟩ **Umorganisation,** die; -, -en; **Umorganisierung,** die; -, -en.

umorientieren, sich ⟨sw. V.; hat⟩: *sich anders, neu orientieren;* ⟨Abl.:⟩ **Umorientierung,** die; -, -en.

umoristico [umoˈrɪstiko] ⟨Adv.⟩ [ital. umoristico, zu: umorismo = Humor] (Musik): *heiter, lustig, humorvoll.*

umpacken ⟨sw. V.; hat⟩: **1.** *in etw. anderes packen:* seine Sachen aus der Reisetasche in einen Koffer u. **2.** *anders, neu packen:* seine Sachen, den Koffer u.

umpflanzen ⟨sw. V.; hat⟩: *an einen anderen Ort, in einen anderen Topf pflanzen:* Blumen u.; **umpflanzen** ⟨sw. V.; hat⟩: *mit etw. umgeben, was man ringsherum pflanzt:* den Rasen mit Blumen u.; **Umpflanzung,** die; -, -en: *das Umpflanzen.*

umpflügen ⟨sw. V.; hat⟩: *mit dem Pflug bearbeiten, umbrechen, überall umwenden:* den Acker u.

Umpire [ˈʌmpaɪə], der; -, -s [engl. umpire = Schiedsrichter < afrz. nonper, eigtl. = nicht gleichrangig] (Sport): *Schiedsrichter (bes. beim Polo).*

umpolen ⟨sw. V.; hat⟩ (Physik, Elektrot.): *die Pole von etw. vertauschen;* ⟨Abl.:⟩ **Umpolung,** die; -, -en.

umprägen ⟨sw. V.; hat⟩: *mit einer anderen Prägung versehen, die Prägung von etw. ändern:* Münzen u.; Ü etw. prägt jmdn., jmds. Charakter, den Geist einer Epoche um; ⟨Abl.:⟩ **Umprägung,** die; -, -en.

umprogrammieren ⟨sw. V.; hat⟩ (EDV): *anders, neu programmieren* (2); ⟨Abl.:⟩ **Umprogrammierung,** die; -, -en.

umpusten ⟨sw. V.; hat⟩ (ugs.): *umblasen.*

umquartieren ⟨sw. V.; hat⟩: *jmdn. in einem anderen, neuen Quartier unterbringen;* ⟨Abl.:⟩ **Umquartierung,** die; -, -en.

umrahmen ⟨sw. V.; hat⟩: **1.** *wie mit einem Rahmen umgeben:* ein Bart umrahmt sein Gesicht; der See ist von Wäldern umrahmt. **2.** *einer Sache einen bestimmten Rahmen geben:* einen Vortrag mit Musik/musikalisch u.; ⟨Abl.:⟩ **Umrahmung,** die; -, -en: **1.** *das Umrahmen.* **2.** *Rahmen.*

umranden [ʊmˈrandn] ⟨sw. V.; hat⟩: *rundum mit einem Rand versehen:* eine Textstelle rot, mit Rotstift u.; einen Brunnen mit Basaltsteinen u.; ⟨Abl.:⟩ **Umrandung,** die; -, -en: **1.** *das Umranden.* **2.** *Umrandendes, Rand.*

umrangieren ⟨sw. V.; hat⟩: **1.** *durch Rangieren anders [zusam-*

men]stellen: einen Zug, einen Waggon u. **2.** *durch Rangieren das Gleis wechseln:* der Zug, die Lok muß u.

umranken ⟨sw. V.; hat⟩: *rankend umgeben; sich um etw. ranken:* Efeu umrankt das Fenster; Ü (geh.:) Legenden umranken jmdn., etw.

Umraum, der; -[e]s, Umräume (bes. Fachspr.): *umgebender Raum;* ⟨Abl.:⟩ **umräumen** ⟨sw. V.; hat⟩: **1.** *an eine andere Stelle räumen:* Möbel, Bücher u. **2.** *durch Umräumen* (1) *umgestalten:* ein Zimmer u.; ⟨Abl.:⟩ **Umräumung,** die; -, -en.

umrechnen ⟨sw. V.; hat⟩: *ausrechnen, wieviel etw. in einer anderen Einheit ergibt:* Dollars in Mark u.; ⟨2. Part.:⟩ das kostet umgerechnet 250 Mark; ⟨Abl.:⟩ **Umrechnung,** die; -, -en.

umreißen ⟨st. V.; hat⟩: **1.** *zu Boden reißen, durch heftige Bewegung umwerfen, zum Umfallen bringen:* als er um die Ecke rannte, hätte er fast einen Passanten umgerissen; der Sturm hat das Zelt umgerissen. **2.** *durch Umwerfen o. ä. niederreißen, zerstören:* einen Zaun u.; **umreißen** ⟨st. V.; [vgl. ²Reiß-]: *etw. knapp darstellen, in großen Zügen beschreiben, indem man es in seinen wesentlichen Punkten erfaßt u. in seinem Umfang abgrenzt:* die Situation kurz, mit wenigen Worten u.; ⟨oft im 2. Part.:⟩ fest umrissene *(fest abgegrenzte, klare)* Vorstellungen von etw. haben.

umreiten ⟨st. V.; hat⟩: *reitend umwerfen;* **umreiten** ⟨st. V.; hat⟩: *etw. herumreiten* (1 b).

umrennen ⟨unr. V.; hat⟩: *rennend anstoßen u. dadurch umwerfen:* einen Passanten u.

Umrichter, der; -s, - (Elektrot.): *zum direkten Energieaustausch zwischen zwei Wechselstromnetzen verschiedener Frequenz u. verschiedener Zahl der Phasen* (5) *verwendeter Stromrichter.*

umringen ⟨sw. V.; hat⟩ [mhd. umberingen, ahd. umbi(h)ringen, zu: ahd. umbi(h)ring = Umkreis, zu ↑Ring]: *(von Personen) in größerer Anzahl, dicht umgeben, umstehen; umdrängen:* Neugierige umringten das Fahrzeug.

Umriß, der; Umrisses, Umrisse [zu ↑Riß (3)]: *äußere, rings begrenzende Linie bzw. Gesamtheit von Linien, wodurch sich jmd., etw. [als Gestalt] von seiner Umgebung abhebt, auf einem Hintergrund abzeichnet:* der U. eines Hauses, eines Menschen; im Nebel wurden die Umrisse eines Felsen sichtbar; etw. im U., in groben Umrissen zeichnen; Ü etw. nimmt allmählich feste Umrisse *(feste Gestalt)* an; etw. im U., in groben Umrissen *(im Überblick)* darstellen.

Umriß-: ~karte, die (Geogr.): *Karte, die nur die Umrisse von Erdteilen, Ländern o. ä. u. wichtigste geographische Anhaltspunkte bietet;* ~linie, die ⟨meist Pl.⟩: *Linie des Umrisses, Kontur:* die -n eines Gebirges; ~zeichnung, die.

Umritt, der; -[e]s, -e: *Umzug zu Pferd.*

umrühren ⟨sw. V.; hat⟩: *durch Rühren bewegen u. [durcheinander]mischen:* die Suppe [mit dem Kochlöffel] u.

umrunden ⟨sw. V.; hat⟩: *sich rund (bes. in einer od. mehreren Runden 2 a) um etw. bewegen; rund um etw. herumgehen, -fahren, -fliegen usw.:* den See [zu Fuß, mit dem Auto] u.; ⟨Abl.:⟩ **Umrundung,** die; -, -en.

umrüsten ⟨sw. V.; hat⟩: **1. a)** *anders ausrüsten, bewaffnen als bisher:* eine Armee [auf andere Bewaffnung] u.; **b)** *seine Rüstung umstellen:* der Staat sah sich gezwungen [auf die neuen Kampfflugzeuge] umzurüsten. **2.** (Fachspr.): *umbauen u. anders ausrüsten:* Die Zapfsäulen ... werden derzeit auf vierstellige Zählwerke umgerüstet (MM 29. 10. 75, 1); ⟨auch o. Akk.-Obj.:⟩ auf andere Reifen, Räder u.; ⟨Abl.:⟩ **Umrüstung,** die; -, -en.

ums [ʊms] ⟨Präp. + Art.⟩: *um das:* u. Haus gehen; häufig unauflösbar in festen Fügungen u. Wendungen o. ä.: u. Leben kommen.

umsäbeln ⟨sw. V.; hat⟩ (Sport Jargon): *einen gegnerischen Spieler grob unfair [von hinten] zu Fall bringen, indem man ihm mit dem Fuß ein Bein od. beide Beine wegzieht.*

umsacken ⟨sw. V.; hat⟩: *in andere Säcke umfüllen:* Mehl u. **²umsacken** ⟨sw. V.; ist⟩ (ugs.): *(ohnmächtig) umfallen.*

umsägen ⟨sw. V.; hat⟩: *mit Hilfe der Säge umlegen, fällen.*

umsatteln ⟨sw. V.; hat⟩: **1.** *mit einem anderen Sattel versehen:* ein Pferd u. **2.** (ugs.) *ein anderes Studium beginnen, einen anderen Beruf ergreifen:* er hat auf Tankwart umgesattelt.

Umsatz, der; -es, Umsätze [umsetzend: ummesat = Tausch, zu: ummesetzen, ↑umsetzen (3 d)]: **1.** *Gesamtwert (od. -menge) abgesetzter Waren, erbrachter Leistungen od. umgesetzter Geldbeträge innerhalb eines bestimmten Zeitraums:* der U. steigt, sinkt; Reklame hebt den U.; einen großen, guten U., einen U. von über drei Millionen Mark haben, machen;

einen starken U. an/(seltener:) von Seife zu verzeichnen haben; (Jargon:) U. *(großen Umsatz)* machen. **2.** (Fachspr., bes. Med., Chemie): *Umsetzung (von Energie, von Stoffen).*
Umsatz- (Umsatz 1): ~**analyse,** die (Wirtsch.); ~**beteiligung,** die; ~**plan,** der (DDR Wirtsch.); ~**provision,** die: **1.** (Wirtsch.) *vom Umsatz berechnete Provision.* **2.** (Bankw.) *vom Umsatz eines Kontos bzw. als Teil der Kreditkosten berechnete Provision;* ~**rückgang,** der; ~**steigerung,** die; ~**steuer,** die: *auf den Umsatz erhobene Steuer.*
umsäumen ⟨sw. V.; hat⟩: *umschlagen, einschlagen u.* ¹*säumen* (1): den Stoffrand, ein Kleid u.; **umsäumen** ⟨sw. V.; hat⟩: **1.** *rundum* ¹*säumen (1), mit einem Saum (1) umgeben.* **2.** (geh.) *rings, rundherum* ¹*säumen (2), als Saum (2) umgeben:* ein von Bergen umsäumtes Tal.
umschaffen ⟨st. V.; hat⟩: *aus etw. durch Umgestaltung etw. Neues schaffen* ⟨Abl.:⟩ **Umschaffung,** die; -, -en.
umschalten ⟨sw. V.; hat⟩: **1. a)** *anders schalten (1 a), durch Schalten (1 a) anders einstellen:* das Gerät, den Strom, den Hebel u.; das Netz von Gleichstrom auf Wechselstrom u.; ⟨auch o. Akk.-Obj.:⟩ mit diesem Hebel schaltet man um; wir schalten jetzt ins Stadion um *(stellen eine Funk-, Fernsehverbindung zum Stadion her);* **b)** *automatisch [um]geschaltet (1 a) werden:* die Ampel schaltet gleich [auf Gelb] um. **2.** (ugs.) *sich (durch entsprechendes Reagieren) umstellen, sich (in Denken od. Verhalten) auf etw. anderes einstellen:* nach dem Urlaub wieder [auf die Arbeit] u.; ⟨Abl.:⟩ **Umschalter,** der: **1.** (Technik) *Schalter zum Umschalten* (1). **2.** *Schreibmaschinentaste zum Umschalten von Kleinauf Großbuchstaben;* **Umschaltung,** die; -, -en.
umschatten ⟨sw. V.; hat⟩ (geh.): *mit Schatten umgeben.*
Umschau, die; -: *das [suchende, prüfende] Blicken, Ausschauhalten ringsumher, das Sichumsehen; Rundblick:* wir laden zur freien U. in unseren Ausstellungsräumen ein; meist in der Verbindung *U. halten (sich [nach jmdm., nach etw.] suchend umsehen);* **umschauen,** sich ⟨sw. V.; hat⟩ (landsch.): svw. ↑umsehen.
Umschicht, die; -, -en (Bergmannsspr.): *Schichtwechsel;* **umschichten** ⟨sw. V.; hat⟩: **1.** *anders schichten als vorher, die Schichtung von etw. verändern.* **2.** ⟨u. + sich⟩ *sich in Schichtung, Aufbau, Verteilung verändern:* die Bevölkerung schichtet sich um; das Vermögen schichten sich um *(sind einer Umverteilung ausgesetzt);* **umschichtig** ⟨Adj.; o. Steig.; nicht präd.⟩: *sich [in Schichten] ablösend, abwechselnd:* u. arbeiten; **Umschichtung,** die; -, -en: *das [Sich]umschichten;* ⟨Zus.:⟩ **Umschichtungsprozeß,** der.
umschießen ⟨sw. V.; hat⟩: vgl. niederschießen (1).
umschiffen ⟨sw. V.; hat⟩: *(zum weiteren Transport) auf ein anderes Schiff bringen:* Passagiere u.; Güter, Waren u.; **umschiffen** ⟨sw. V.; hat⟩: *mit dem Schiff umfahren* (a): eine Klippe, ein Kap u.; **Umschiffung,** die; -, -en (a): *das* ¹*Umschiffen;* **Umschiffung,** die; -, -en (b): *das Umschiffen.*
Umschlag, der; -[e]s, Umschläge [4: mhd. umbeslac]: **1. a)** *etw., was sich z. B. zum Schutz um etw. legt. (ein Buch o. ä.) befindet, das, womit es eingeschlagen, eingebunden ist;* **b)** kurz für ↑Briefumschlag. **2.** *[feuchtes] warmes od. kaltes Tuch, das zu Heilzwecken um einen Körperteil gelegt wird:* kalte, heiße U. machen; Umschläge *mit* essigsaurer Tonerde. **3.** *umgeschlagener Rand an Kleidungsstücken:* eine Hose mit, ohne U.; Ärmel mit breiten Umschlägen. **4.** ⟨o. Pl.⟩ *plötzliche, unvermittelte starke Veränderung, plötzliche Umkehrung, Verkehrung; das Umschlagen (5):* ein plötzlicher U. des Wetters, der Stimmung; U. der Stimme [ins Diskant]; (bes. Philos.:) U. einer Qualität in ihr Gegenteil. **5.** ⟨o. Pl.⟩ **a)** (Wirtsch.) *Umladung von Gütern bzw. Überführung zwischen Lager u. Beförderungsmittel (bes. auch in bezug auf die Menge);* **b)** (Wirtsch.) *Umsatz, Verwandlung, Nutzbarmachung von Werten, Mitteln.* **6.** ⟨o. Pl.⟩ (Handarb.) *das Umschlagen (7) des Fadens beim Stricken.*
Umschlag- ~**bahnhof,** der: svw. ↑Umladebahnhof; ~**entwurf,** der: *Entwurf für den Umschlag (1 a);* ~**hafen,** der: *Hafen für den Güterumschlag;* ~**kragen,** der: svw. ↑Umleg[e]kragen; ~**manschette,** die: *Manschette, die zur Hälfte umgeschlagen ist;* ~**platz,** der: *Platz, Stelle für den Güterumschlag;* ~**seite,** die (Buchw.): *eine der beiden Seiten eines Umschlags (1 a);* ~**tuch,** das ⟨Pl. -tücher⟩: ↑Umschlag[e]tuch; ~**zeichnung,** die: *Zeichnung auf dem Umschlag (1 a).*
umschlagen ⟨st. V.⟩ [mhd. umbeslahen = sich ändern]: **1.** *[den Rand von] etw. in eine andere Richtung, auf die andere Seite wenden* ⟨hat⟩: den Kragen, die Ärmel, den

Teppich u.; die Seiten eines Buchs u. *(umwenden).* **2.** *durch einen Schlag od. Schläge zum Umschlagen (4), Umfallen bringen; umhauen* (1 a) ⟨hat⟩: Bäume u. **3.** *jmdm., sich etw. umlegen* (1), *umwerfen* (3) ⟨hat⟩: jmdm., sich ein Tuch, eine Decke u. **4.** ⟨ist⟩ **a)** *(in seiner ganzen Länge od. Breite) plötzlich auf die Seite schlagen, umkippen (1 a), umstürzen* (1): der Kran, das Boot ist plötzlich umgeschlagen; **b)** *(vom Wind) plötzlich stark die Richtung ändern:* der Wind ist umgeschlagen. **5.** *sich plötzlich, unvermittelt verkehren, stark ändern; plötzlich [ins Gegenteil] übergehen* ⟨ist⟩: das Wetter schlug um; die Stimmung ist [in allgemeine Verzweiflung] umgeschlagen; die Stimme schlug ihr um; ihre Stimme schlug um *(ging plötzlich in eine andere Stimmlage über);* der Wein ist umgeschlagen *(ist trüb geworden u. hat einen schlechten Geruch u. Geschmack angenommen);* (Philos.:) eine Qualität schlägt in ihr Gegenteil um. **6.** ⟨Güter, insbes. in größeren Mengen, regelmäßig⟩ *umladen bzw. aus dem Lager ein ein Beförderungsmittel od. aus einem Beförderungsmittel ins Lager bringen* ⟨hat⟩. **7.** (Handarb.) *den Faden um die Nadel legen* ⟨hat⟩; **umschlagen** ⟨st. V.; hat⟩ (Druckw.): *(Druckbögen) wenden;* **Umschlag[e]tuch,** das; -[e]s, ...tücher: *großes Tuch, das um Kopf u. Schultern geschlagen wird.*
umschleichen ⟨st. V.; hat⟩: *um jmdn., um etw. herumschleichen* (2): die Katze umschleicht das Vogelhäuschen.
umschließen ⟨st. V.; hat⟩: **1. a)** *umzingeln, einschließen:* die feindlichen Stellungen u.; **b)** *umgeben [u. einschließen]; sich um jmdn., etw. schließen:* eine hohe Mauer umschließt den Park. **2. a)** *mit den Armen, Händen usw. umfassen:* jmdn. mit beiden Armen fest u.; **b)** *(von Armen, Händen usw.) umfassen:* jmds. Finger, Hände umschließen etw. ganz fest. **3.** *einschließen, in sich begreifen, zum Inhalt haben:* wieviel Sinn dieses Wort umschließt (Th. Mann, Krull 33); ⟨Abl.:⟩ **Umschließung,** die; -, -en.
umschlingen ⟨st. V.; hat⟩: *jmdm., jmds. etw. um etw. (insbes. um den Körper od. einen Körperteil) schlingen:* sich ein Halstuch u.; **umschlingen** ⟨st. V.; hat⟩: **1.** *(mit den Armen) umfassen:* jmdn., jmds. Nacken, Taille u.; die beiden umschlangen *(umarmten) sich,* hielten sich [fest] umschlungen; ein eng umschlungenes Liebespaar. **2.** *sich um etw. herumschlingen:* Kletterpflanzen umschlingen den Stamm der Pappel. **3.** *etw. umschlingt etw. umwinden* (1); ⟨Abl. zu 1, 2:⟩ **Umschlingung,** die; -, -en.
Umschluß, der; Umschlusses, Umschlüsse: *Untersuchungshäftlingen gewährter gegenseitiger Besuch bzw. zeitweiliger gemeinsamer Aufenthalt in einer Zelle.*
umschmeicheln ⟨sw. V.; hat⟩: **1.** *mit Worten schmeichelnd umgehen, jmdn. schöntun:* zahlreiche Liebhaber umschmeichelten sie. **2.** *mit schmeichelnder Zärtlichkeit umgeben:* das Kind umschmeichelt die Mutter.
umschmeißen ⟨st. V.; hat⟩ (ugs.): *umwerfen* (1, 4).
umschmelzen ⟨st. V.; hat⟩: *durch Schmelzen umformen;* ⟨Abl.:⟩ **Umschmelzung,** die; -, -en.
Umschmiß, der; Umschmisses, ...isse: **1.** (ugs.) *das Umstoßen* (2 a), *Rückgängigmachen.* **2.** (Jargon) *das* ¹*Schmeißen* (4).
umschminken ⟨sw. V.; hat⟩ (Theater, Film usw.): *jmds. Gesicht durch Schminken verändern [so daß er jmd. anderem ähnelt]:* sich u. lassen.
umschnallen ⟨sw. V.; hat⟩: *umlegen u. zuschnallen:* ich schnalle [mir] das Koppel um.
umschnüren ⟨sw. V.; hat⟩: *mit einer Schnur o. ä. fest umwikkeln [u. zuschnüren]:* ein Bündel u.; ein Paket mit einem Bindfaden u.; U (geh.): *den Gegner u.* (Milit.; *einschließen*); ⟨Abl.:⟩ **Umschnürung,** die; -, -en: **1.** *das Umschnüren.* **2.** *umschnürender [Bind]faden, Schnur.*
umschreiben ⟨st. V.; hat⟩: **1.** *(Geschriebenes) umarbeiten, indem man es neu schreibt:* einen Aufsatz, eine Komposition u. **2.** *([Aus]geschriebenes) schriftlich ändern:* eine Rechnung, das Datum einer Rechnung u. **3.** *in eine andere Schrift, in eine andere Form der schriftlichen Wiedergabe übertragen; transkribieren:* chinesische Schriftzeichen in lateinische Schrift u. **4.** *durch Änderung einer schriftlichen Eintragung übertragen; woanders eintragen:* Vermögen, Grundbesitz [auf jmdn., auf jmds. Namen] u. lassen; einen Betrag auf ein anderes Konto u.; **umschreiben** ⟨st. V.; hat⟩ /vgl. umschrieben/: **1.** *um-, abgrenzend beschreiben, festlegen, bestimmen:* jmds. Aufgaben [genau, kurz] u. **2.** *anders, mit anderen, insbes. mit mehr als den direkten Worten (verhüllend) ausdrücken od. beschreiben; paraphrasieren* (1 a): man kann es nicht direkt übersetzen, man muß es u.;

ein Wort, eine Situation [schamhaft] u.; etw. mit einer Geste u.; ⟨2. Part.:⟩ einen Sachverhalt nur umschreiben ausdrücken. **3.** (bes. Geom.) *rund um etw. zeichnen, beschreiben:* ein Dreieck mit einem Kreis u.; **Ụmschreibung,** die; -, -en: das *Ụmschreiben;* **Umschrẹibung,** die; -, -en: **1.** ⟨o. Pl.⟩ *das Umschrẹiben.* **2.** *umschreibender Ausdruck, Satz usw.; Paraphrase* (1 a).
umschrẹiten ⟨st. V.; hat⟩ (geh.): *[rund] um jmdn., um etw. schreiten:* jmdn., etw. u.
umschrieben [ʊmˈʃriːbn̩] ⟨Adj.; o. Steig.; nicht adv.⟩ [2. Part. zu ↑umschreiben (1)] (Fachspr.): *deutlich abgegrenzt, umgrenzt, bestimmt:* genau -e Bestimmungen; ein -es (Med.; *lokalisiertes*) Ekzem; **Ụmschrift,** die; -, -en: **1.** (Sprachw.) **a)** svw. ↑Lautschrift: phonetische U.; **b)** *lautgetreue Übertragung einer Schrift in eine andere; Transkription:* die U. eines russischen Textes; einen chinesischen Text in U. wiedergeben. **2.** *umgeschriebener, umgearbeiteter Text.* **3.** (bes. Münzk.) *kreisförmige Beschriftung entlang dem Rande, bes. von Münzen.*
umschubsen ⟨sw. V.; hat⟩ (ugs.): *durch Schubsen umstoßen.*
umschulden ⟨sw. V.; hat⟩ (Finanzw.): **1.** *(Anleihen, Kredite o. ä.) umwandeln, bes. durch günstigere neue Kredite ablösen:* Kredite u.; ⟨auch o. Akk.-Obj.:⟩ wir müssen rechtzeitig u. **2.** *durch Umschulden* (1) *von Anleihen, Krediten o. ä. anders, bes. zu günstigeren Bedingungen verschulden;* ⟨Abl.:⟩ **Ụmschuldung,** die; -, -en (Finanzw.).
umschulen ⟨sw. V.; hat⟩: **1.** *in eine andere Schule schicken, einweisen:* ein Kind [auf ein Gymnasium] u. **2. a)** *für einen anderen, neuen Beruf bzw. eine veränderte berufliche Tätigkeit ausbilden:* jmdn. zum Maurer, auf Monteur u.; einen Piloten auf einen neuen Flugzeugtyp u.; **b)** *sich umschulen lassen:* er hat umgeschult; (ugs.:) ich habe auf Maurer umgeschult. **3.** *politisch umerziehen:* Kriegsgefangene u.; **Ụmschüler,** der; -s, -: *jmd., der umgeschult* (1) *wird;* **Ụmschülerin,** die; -, -nen: w. Form zu ↑Umschüler; **Ụmschulung,** die; -, -en: *das Umschulen.*
umschütten ⟨sw. V.; hat⟩: **1.** *durch Umwerfen des Gefäßes verschütten:* die Milch u. **2.** *aus einem Gefäß in ein anderes schütten, umfüllen:* Milch, Salz [in ein anderes Gefäß] u.
umschwärmen ⟨sw. V.; hat⟩: **1.** *im Schwarm, in Schwärmen um jmdn., etw. fliegen:* von Mücken, Tauben umschwärmt werden. **2.** *jmdn., für den man schwärmt bzw. den man bewundert, in großer Zahl umgeben [u. seiner Bewunderung Ausdruck geben]:* sie war von vielen umschwärmt.
umschwẹben ⟨sw. V.; hat⟩: *um jmdn., etw. schweben.*
Ụmschweif, der; -[e]s, -e ⟨meist Pl.⟩ [mhd. umbesweif = Kreisbewegung, zu ↑Schweif]: *unnötiger Umstand, insbes. überflüssige Redensart:* -e hassen; keine -e machen *(geradeheraus sagen, was man meint, will);* (meist mit „ohne":) etw. ohne -e *(direkt, geradeheraus)* erklären, sagen; etw. ohne -e *(direkt, ohne zu zögern)* tun; ⟨Abl.:⟩ **umschweifig** [ˈʊmʃvaɪfɪç] ⟨Adj.⟩: *mit Umschweifen:* lange und u. reden.
umschwẹnken ⟨sw. V.; ist⟩: **1.** *in eine andere, insbes. in die entgegengesetzte Richtung schwenken* (3): die Kolonne schwenkte um. **2.** *(leicht abwertend) seine Ansicht, Gesinnung, Haltung [plötzlich] wechseln.*
umschwịrren ⟨sw. V.; hat⟩: *um jmdn., etw. schwirren:* Moskitos umschwirrten ihn; Ü die Mädchen umschwirrten *(umschwärmten)* ihn.
Ụmschwung, der; -[e]s, Umschwünge **1.** *einschneidende, grundlegende Veränderung, Wendung (insbes. in bezug auf die Tendenz, Lage o. ä.):* ein politischer, wirtschaftlicher U.; ein U. [in] der öffentlichen Meinung, der allgemeinen Stimmung; ein U. tritt ein. **2.** (Turnen) *ganze Drehung um ein Gerät, durch deren Schwung der Körper in die Ausgangsstellung zurückgebracht wird:* einen U. [am Reck] machen, ausführen. **3.** (schweiz.) *zum Haus gehörendes umgebendes Land.*
umsẹgeln ⟨sw. V.; hat⟩: *mit dem Segelschiff umfahren* (a): eine Insel, die Erde u.; ⟨Abl.:⟩ **Umsẹg[e]lung,** die; -, -en.
umsehen, sich ⟨st. V.; hat⟩: **1. a)** *nach allen Seiten, ringsumher sehen:* sich neugierig, verwundert [im Zimmer] u.; du darfst dich bei mir nicht u. *(es ist nicht aufgeräumt);* R du wirst dich noch u. (ugs.; *du wirst dich noch wundern, weil unangenehme Erfahrungen dich belehren werden; du wirst sehen, daß du dir Illusionen gemacht hast);* **b)** *überall, in vieler Hinsicht Eindrücke u. Erfahrungen sammeln:* sich in einer Stadt, in der Welt u.; sich in der Elektrobranche u. **2.** *sich umdrehen, den Kopf wenden, um jmdn., etw. zu sehen, nach jmdm., etw. zu sehen:* sich mehrmals nach jmdm.

u.; der Reiter sah sich um, ob die Stange gefallen war. **3.** *sich darum kümmern, etw. [einem bestimmten Wunsch Entsprechendes] irgendwo zu finden u. für sich zu erlangen; sich um jmdn., etw. bemühen (bes. indem man sich auf die Suche nach etw. erkundigt usw.):* sich nach einer Stellung, Arbeit, nach einem Quartier, nach einem Taxi u.; er sollte sich nach einer Frau u.; ⟨subst.:⟩ **Ụmsehen,** das in der Fügung **im U.** *(im Nu).*
ụmsein ⟨unr. V.; ist; nur im Inf. u. Part. zusammengeschrieben⟩ (ugs.): *zu Ende, vorbei sein:* die Pause ist um.
ụmseitig ⟨Adj.; nicht präd.⟩: *auf der Rückseite (des Blattes) [stehend]:* vergleiche den -en Text; die Maschine ist u. abgebildet; **ụmseits** ⟨Adv.⟩ [↑-seits] (Amtsdt.): *umseitig.*
ụmsetzbar [...zɛ̣tsbaːɐ̯] ⟨Adj.; o. Steig.; nicht adv.⟩: *so beschaffen, daß es sich umsetzen läßt;* **ụmsetzen** ⟨sw. V.; hat⟩ [3 d: mniederd. ummesetten = tauschen; vgl. Umsatz]: **1. a)** *an eine andere Stelle, auf einen anderen Platz setzen:* einen Bienenstock u.; einen Schüler u. *(einem Schüler einen anderen Sitzplatz anweisen);* **b)** ⟨u. + sich⟩ *sich auf einen anderen Platz setzen;* **c)** (Eisenb.) *umrangieren;* **d)** (Gewichtheben) *das Gewicht vom Boden bis zur Brust heben u. dann die Arme unter die Hantelstange bringen:* die Hantel u.; ⟨auch o. Akk.-Obj.:⟩ mit Ausfall, mit Hocke u.; **e)** (Turnen) *das Gerät greifend (beide Hände) so mitdrehen, wie es die Verlagerung des Körperschwerpunktes erfordert:* beim Felgaufschwung muß man die Hände u. **2.** svw. ↑umpflanzen. **3. a)** *in einen anderen Zustand, in eine andere Form umwandeln, verwandeln [u. dadurch nutzbar machen]:* Energie u.; Wasserkraft in Strom u.; Stärke wird in Zucker umgesetzt; **b)** ⟨u. + sich⟩ *umgesetzt* (3 a) *werden:* Bewegung setzt sich in Wärme um; **c)** *umwandeln, umgestalten [u. dadurch verdeutlichen, verwirklichen o. ä.]:* Prosa in Verse u.; Gefühle in Musik u.; Erkenntnisse in die Praxis u.; sein ganzes Geld in Bücher u. (ugs.; *für Bücher ausgeben);* **d)** *etw. in mehr od. weniger großem Umfang u. Gesamtwert absetzen, verkaufen:* Waren [im Wert von 3 Millionen Mark] u.; ⟨Abl. zu 3 a:⟩ **Ụmsetzer,** der; -s, - (Nachrichtent.): *Vorrichtung zum Umsetzen bes. einer Frequenz in eine andere;* zu 2, 3 a-c: **Ụmsetzung,** die; -, -en.
Ụmsicht, die; - [rückgeb. aus ↑umsichtig]: *kluges, zielbewußtes Beachten aller wichtigen Umstände; Besonnenheit:* [große] U. zeigen; mit U. handeln, vorgehen; **ụmsichtig** ⟨Adj.⟩ [mhd. umbesihtic, LÜ von lat. circumspectus]: *Umsicht zeigend; mit Umsicht [handelnd]:* ein -er Mitarbeiter; u. handeln, vorgehen; ⟨Abl.:⟩ **Ụmsichtigkeit,** die; -.
ụmsiedeln ⟨sw. V.⟩: **1.** *anderswo ansiedeln, ansässig machen* ⟨hat⟩: einen Teil der Bevölkerung u. **2.** *umziehen, anderswohin ziehen* ⟨ist⟩: von Bonn nach Köln u.; in ein anderes Land, in ein anderes Hotel u.; ⟨Abl.:⟩ **Ụmsied[e]lung,** die; -, -en; **Ụmsiedler,** der; -s, -: *jmd., der umgesiedelt wird.*
ụmsinken ⟨st. V.; ist⟩: *zu Boden, zur Seite sinken, langsam umfallen* (1 b): ohnmächtig u.
umso: österr. Schreibung neben: um so; **umsomehr, umso mehr:** österr. Schreibung neben: um so mehr.
umsọnst ⟨Adv.⟩ [mhd. umbesu(n)st = für nichts, zu ↑sonst]: **1.** *ohne Gegenleistung, unentgeltlich, kostenlos, gratis:* etw. u./(landsch.:) für u. bekommen. **2. a)** *ohne die erwartete od. erhoffte [nutzbringende] Wirkung; vergebens, vergeblich:* u. auf jmdn. warten; alle Mahnungen waren u.; R das hast du nicht u. (ugs.; *das zahle ich dir heim)!;* **b)** *ohne Zweck, grundlos* (meist verneint): wir haben nicht u. davor gewarnt.
umsọrgen ⟨sw. V.; hat⟩: *mit Fürsorge umgeben.*
ụmsortieren ⟨sw. V.; hat⟩: *anders, neu sortieren.*
umsoweniger, umso weniger: österr. Schreibung neben: um so weniger.
ụmspannen ⟨sw. V.; hat⟩: **1.** *anders anspannen:* Pferde, Ochsen u. **2.** (Elektrot.) *(Strom mit Hilfe eines Transformators) auf eine andere Spannung bringen, transformieren:* Strom [von 220 Volt auf 9 Volt] u.; **umspạnnen** ⟨sw. V.; hat⟩: **1. a)** *(mit den Armen, Händen) umfassen:* einen Baumstamm [mit den Armen] u.; **b)** *eng umschließen [u. dabei Spannung zeigen, Druck ausüben):* seine Hände umspannten ihre Handgelenke. **2.** *umfassen, einschließen, umschließen:* diese Entwicklung umspannt einen Zeitraum von mehr als dreißig Jahren; **Ụmspanner,** der; -s, -: svw. ↑Transformator; **Ụmspannstation,** die; -, -en: Umspannwerk; **Ụmspannung,** die; -, -en: *das Ụmspannen;* **Ụmspannwerk,** das; -[e]s, -e: *Anlage zum Ụmspannen von Strom* (3).

ụmspeichern ⟨sw. V.; hat⟩ (Datenverarb.): *(gespeicherte Daten) auf ein anderes Speicherwerk bringen.*

umspielen ⟨sw. V.; hat⟩: **1.** *sich spielerisch leicht um etw., jmdn. bewegen; spielend umgeben:* Wellen umspielen die Klippen; ein Lächeln umspielt ihre Lippen. **2.** (Musik) **a)** *(beim Spielen) paraphrasieren* (2): eine Melodie, das Thema u.; **b)** *(beim Spielen) in mehrere Töne auflösen* (z. B. verzieren): den Hauptton u. **3.** (Ballspiele) *mit dem Ball den Gegner geschickt umgehen* (a): den Torwart u.

umspịnnen ⟨sw. V.; hat⟩: *mit einem Gespinst umgeben, durch [Ein]spinnen mit etw. umgeben:* ein Kabel, eine Saite u.

ụmspringen ⟨st. V.; ist⟩: **1.** *plötzlich, unvermittelt wechseln:* der Wind sprang [von Nord auf Nordost] um; die Ampel war schon [auf Rot] umgesprungen; die Tide springt um; die Stimmung ist plötzlich umgesprungen *(umgeschlagen)*. **2.** (abwertend) *mit jmdm., etw. willkürlich u. in unangemessener bzw. unwürdiger Weise umgehen, verfahren:* mit jmdm. übel u.; es ist empörend, wie man mit uns, mit unseren Rechten umspringt. **3.** (Skilaufen) *einen Umsprung* (1) *ausführen.* **4.** (bes. Turnen) **a)** *aus dem Stand springen u. dabei eine Drehung [auf der Stelle] machen;* **b)** *einen Griffwechsel im Stütz ausführen, wobei die Hände gleichzeitig das Gerät loslassen u. gleichzeitig wieder zufassen;* **umspringen** ⟨st. V.; hat⟩: *rings um jmdn., etw. springen:* die Hunde umspringen den Jäger; **Ụmsprung,** der; -[e]s, Umsprünge: **1.** (Skilaufen) *Sprung u. Drehung in der Luft (zum Zweck der Richtungsänderung am Steilhang).* **2.** (Turnen) *das Ụmspringen* (4 b).

ụmspulen ⟨sw. V.; hat⟩: *auf eine andere Spule spulen.*

umspülen ⟨sw. V.; hat⟩: *ringsum bespülen.*

ụmspuren ⟨sw. V.; hat⟩ (Eisenb.): *die Spurweite ändern.*

Ụmstand, der; -[e]s, Umstände [1: (spät)mhd. umbestant, eigtl. = das Herumstehen]: **1.** *zu einem Sachverhalt, einer Situation, zu bestimmten Verhältnissen, zu einem Geschehen usw. beitragende od. dafür mehr od. weniger wichtige Einzelheit, einzelne Tatsache:* ein wichtiger, wesentlicher U. *(Faktor* 1); einem Angeklagten mildernde (jur.; *die Strafzumessung mildernde)* Umstände zubilligen; alle [näheren] Umstände [eines Vorfalls] schildern; wenn es die Umstände *(Verhältnisse)* erlauben, kommen wir; dem Patienten geht es den Umständen entsprechend *(so gut, wie es in seinem Zustand möglich ist);* besonderer Umstände halber; unter *(bei)* diesen Umständen, unter den gegenwärtigen Umständen ist das nicht möglich; das tue ich unter [gar] keinen Umständen *(auf keinen Fall);* unter allen Umständen *(auf jeden Fall, unbedingt);* *unter Umständen *(vielleicht, möglicherweise);* **in anderen Umständen sein** (verhüll.; *schwanger sein);* **in andere Umstände kommen** (verhüll.; *schwanger werden).* **2.** ⟨meist Pl.⟩ *in überflüssiger Weise zeitraubende, die Ausführung von etw. [Wichtigerem] unnötig verzögernde Handlung, Verrichtung, Äußerung usw.; unnötige Mühe u. überflüssiger, zeitraubender Aufwand:* er haßt Umstände; mach [dir] meinetwege keine [großen] Umstände!; [nicht] viel Umstände mit jmdm., etw. machen; nur keine Umstände!; jmd., etw. macht *(verursacht)* Umstände; ohne alle Umstände *(ohne lange zu zögern)* mit etw. beginnen; **ụmständehalber** ⟨Adv.⟩: *wegen veränderter, wegen besonderer Umstände:* das Grundstück ist u. zu verkaufen; **umständlich** [ˈʊmʃtɛntlɪç] ⟨Adj.⟩: **1.** *mit Umständen* (2) *verbunden, vor sich gehend; Umstände machend:* -e Vorbereitungen; diese Methode ist zu u. **2.** *in nicht nötiger Weise gründlich, genau u. daher mehr als sonst üblich Zeit dafür benötigend:* ein -er Mensch; u. arbeiten; etw. u. beschreiben; ⟨Abl.:⟩ **Umständlichkeit,** die; -.

ụmstands-, Ụmstands-: ~angabe, die (Sprachw.): svw. ↑Adverbialbestimmung; ~badeanzug, der: vgl. ~kleid; ~fürwort, das (Sprachw.): svw. ↑Pronominaladverb; ~bestimmung, die (Sprachw.): svw. ↑~angabe; ~ergänzung, die (Sprachw.): *für die grammatische Vollständigkeit eines Satzes notwendige Umstandsangabe;* ~halber ⟨Adv.⟩ (seltener): svw. ↑umständehalber; ~hose, die: vgl. ~kleid; ~kasten, der (ugs. abwertend): svw. ↑~krämer; ~kleid, das: *besonders geschnittenes Kleid für eine Frau, die schwanger ist;* ~kleidung, die: vgl. ~kleid; ~krämer, der (ugs. abwertend): *umständlicher Mensch;* ~satz, der (Sprachw.): svw. ↑Adverbialsatz; ~wort, das (Sprachw.): svw. ↑Adverb, dazu: ~wörtlich (Sprachw. selten): svw. ↑adverbial.

ụmstechen ⟨st. V.; hat⟩ (Landw.): *umgraben, umschaufeln.*

ụmstecken ⟨sw. V.; hat⟩: **1.** *anders stecken:* einen Stecker, die Spielkarten u. **2.** *den Rand bes. eines Kleidungsstücks*

umschlagen u. mit Nadeln feststecken: einen Saum u.; **umstecken** ⟨sw. V.; hat⟩: *ringsum bestecken.*

ụmstehen ⟨unr. V.; ist⟩ (österr. ugs., bayr.): **1.** *verenden, umkommen:* ein umgestandenes Tier; **2.** *von einer Stelle wegtreten:* steh ein wenig um, damit ich den Boden kehren kann; **umstehen** ⟨unr. V.; hat⟩: *rings, im Kreis um jmdn., etw. [herum]stehen; umringen:* Neugierige umstanden den Verletzten, den Unfallort; ⟨2. Part.:⟩ ein von Weiden umstandener Teich; **ụmstehend** ⟨Adj.; o. Steig.⟩: **1.** ⟨nur attr.⟩ *um jmdn., etw. rings, im Kreise [herum]stehend:* die -en Leute; ⟨subst.:⟩ die Umstehenden lachten. **2.** ⟨nicht präd.⟩ *umseitig:* siehe dazu [die] -e Erklärung; die Abbildung wird u. erläutert; im -en *(umstehend)* finden Sie nähere Angaben.

Ụmsteig[e]-: ~bahnhof, der: *[zu einem Eisenbahnknotenpunkt gehörender] Bahnhof, auf dem Reisende umsteigen;* ~**fahrschein,** der: *Fahrschein, der zum Umsteigen berechtigt;* ~**karte,** die: vgl. ~fahrschein; ~**station,** die: vgl. ~bahnhof.

ụmsteigen ⟨st. V.; ist⟩: **1. a)** *aus einem Fahrzeug in ein anderes überwechseln:* in Köln müssen wir [in einen D-Zug] [nach Aachen] u.; in einen Bus, in ein anderes Auto u.; **b)** (Ski) svw. ↑umtreten (1). **2.** (ugs.) *von etw. zu etw. anderem, Neuem überwechseln (um es nunmehr zu besitzen, zu benutzen o. ä.):* er will auf einen anderen Wagen u.; er war von Alkohol auf Rauschgift umgestiegen; ⟨Abl.:⟩ **Ụmsteiger,** der; -s, - (ugs.): *Umsteigefahrschein.*

Ụmstellbahnhof, der; -[e]s, ...höfe (Eisenb.): *Bahnhof, auf dem Güterwagen umgestellt bzw. anderen Zügen zugeteilt werden;* **ụmstellbar** [...ˈʃtɛlbaːɐ̯] ⟨Adj.; o. Steig.; nicht adv.⟩: *so beschaffen, daß es sich umstellen läßt;* **ụmstellen** ⟨sw. V.; hat⟩: **1.** *anders, an eine andere Stelle, an einen anderen Platz stellen:* Bücher, Möbel u.; Wörter, Sätze in einem Text u.; eine Fußballmannschaft u. (Sport; *die Aufstellung einer Fußballmannschaft ändern, Positionen innerhalb der Aufstellung ändern).* **2.** *anders einstellen; umschalten:* einen Hebel, die Weiche u.; die Uhr u. *(vor- od. zurückstellen).* **3. a)** *auf etw. anderes einstellen, wozu man übergeht:* seine Ernährung auf Rohkost] u.; die Produktion auf [die Herstellung von] Spielwaren umgestellt; ⟨auch o. Akk.-Obj.:⟩ der Betrieb hat auf Spielwaren umgestellt; ⟨auch u. + sich:⟩ sich [auf Rohkost] um- oder einen Lebensstil] u.; das Kaufhaus hat sich auf Selbstbedienung umgestellt; **b)** *auf veränderte Verhältnisse einstellen, veränderten Verhältnissen anpassen:* sein Leben [auf die moderne Zeit] u.; ⟨öfter u. + sich:⟩ sich auf ein anderes Klima u.; er kann nicht mehr u., umgestellt werden; **umstẹllen** ⟨sw. V.; hat⟩: *sich rings um jmdn., etw. [herum]stellen, rings um jmdn., etw. herum in Stellung gehen, damit jmd., etw. nicht entweichen kann; umzingeln:* ein Haus, das Wild u.; **Ụmstellprobe,** die; -, -n (Sprachw.): ⟨nicht Pl.⟩ svw. ↑Verschiebeprobe; **Ụmstellung,** die; -, -en: das [Sich]-umstellen; **Umstẹllung,** die; -, -en: *das Umstẹllen;* **Ụmstellungsprozeß,** der; ...sses, ...sse.

ụmstempeln ⟨sw. V.; hat⟩: *anders, neu stempeln.*

ụmsteuern ⟨sw. V.; hat⟩: *in etw. eingreifen u. es anders steuern;* ⟨Abl.:⟩ **Ụmsteuerung,** die; -, -en.

ụmstimmen ⟨sw. V.; hat⟩: **1.** *anders stimmen, die Stimmung (eines Musikinstrumentes) ändern:* ein Saiteninstrument u. **2.** (Med.) *das Gestimmtsein (die Bereitschaft des Körpers bzw. eines Organs) zu bestimmten veränderten Reaktionen) ändern:* ein Organ durch Reiztherapie u. **3.** *jmdn. in eine Stimmung bringen, zu einer Haltung veranlassen, die man sich für etw. wünscht, insbes. jmdn. dazu bewegen, seine Entscheidung, seinen Entschluß zu ändern:* er ließ sich nicht u.; ⟨Abl.:⟩ **Ụmstimmung,** die; -, -en.

ụmstoßen ⟨st. V.; hat⟩: **1.** *durch einen Stoß umwerfen, zu Fall bringen:* jmdn., eine Vase u. **2. a)** *rückgängig machen, umwerfen* (4 b): einen Plan, ein Testament u.; **b)** *zunichte machen:* dieses Ereignis stößt unsere Pläne um.

umstrahlen ⟨sw. V.; hat⟩ (geh.): vgl. umglänzen.

umstreichen ⟨sw. V.; hat⟩: **1.** *etw. herumstreichen* (2). **2.** *um jmdn., etw. streichen, auf allen Seiten über jmdn., etw. hinstreichen* (2).

ụmstricken ⟨sw. V.; hat⟩: *anders, neu stricken:* einen Pullover u.; **umstrịcken** ⟨sw. V.; hat⟩: **1.** (veraltet) *jmdn., etw. umgeben, so daß er (bzw. es) völlig verwickelt u. festgehalten wird:* Tang umstrickte den Taucher; U von Intrigen umstrickt sein. **2.** *umgarnen;* ⟨Abl.:⟩ **Umstrịckung,** die; -, -en.

umstrịtten ⟨Adj.; nicht adv.⟩ [adj. 2. Part. zu veraltet umstreiten = mit jmdm. streiten]: *in seiner Gültigkeit, in seinem Wert dem Streit der Meinungen unterliegend; eine*

-e Theorie, Frage; ein -er Autor; die Notwendigkeit dieser Maßnahme war, blieb u.

umströmen ⟨sw. V.; hat⟩: *strömend (a–c) umgeben.*

umstrukturieren ⟨sw. V.; hat⟩: *anders, neu strukturieren:* einen Betrieb u.; ⟨Abl.:⟩ **Umstrukturierung,** die; -, -en.

umstufen ⟨sw. V.; hat⟩ (bes. Amtsspr.): *anders, neu (bes. niedriger od. höher) einstufen.*

umstülpen ⟨sw. V.; hat⟩: **1.** *etw. (bes. einen Behälter o. ä.) auf den Kopf stellen, umdrehen, so daß die Öffnung unten ist:* einen Eimer u. **2.** *stülpen* (c): seine Taschen u.; die Ärmel u.; ⟨u. + sich:⟩ der Schirm hat sich umgestülpt. **3.** *grundlegend ändern:* ein System, jmds. Leben u.; ⟨Abl.:⟩ **Umstülpung,** die; -, -en.

Umsturz, der; -es, Umstürze: *gewaltsame grundlegende Änderung der bisherigen politischen u. öffentlichen Ordnung durch revolutionäre Beseitigung der bestehenden Regierungsform; Revolution* (1): ein politischer U.; einen U. planen, vorbereiten; der U. ist gescheitert; an einem U. beteiligt sein; er gelangte durch einen U. an die Macht; Ü diese Erfindung bedeutete einen U. *(eine Umwälzung)* in der Technik; ⟨Zus.:⟩ **Umsturzbewegung,** die; -, -en: *politische Bewegung, die einen Umsturz zum Ziel hat;* **umstürzen** ⟨sw. V.⟩: **1.** *zu Boden, zur Seite stürzen* ⟨ist⟩: der Kran, die Mauer ist umgestürzt; ich bin mit dem Stuhl umgestürzt. **2.** *etw. [an]stoßen, so daß es umstürzt* (1); *zum Umstürzen* (1) *bringen* ⟨hat⟩: Tische und Bänke u.; Ü einen Plan, ein System u.; eine Regierung u. *(durch Umsturz beseitigen).* **3.** *eine radikale, grundlegende [Ver]änderung von etw. bewirken:* etw. stürzt alle bisher gültigen Vorstellungen, alle Pläne um; **Umstürzler** ['ʊmʃtʏrtslɐ], der; -s, - (oft abwertend): *jmd., der einen Umsturz herbeiführen will bzw. [mit] vorbereitet;* ⟨Abl.:⟩ **umstürzlerisch** ⟨Adj.; o. Steig.⟩ (oft abwertend): *einen Umsturz bezweckend, vorbereitend:* -e Ideen, Bestrebungen; **Umstürzung,** die; -, -en: *das Umstürzen;* **Umsturzversuch,** der; -[e]s, -e: *Versuch, einen politischen Umsturz herbeizuführen.*

umtanzen ⟨sw. V.; hat⟩: *um jmdn., etw. tanzen.*

umtaufen ⟨sw. V.; hat⟩: **1.** (ugs.) *umbenennen:* eine Straße, eine Schule u. **2.** *nach anderem (katholischem) Ritus taufen.*

Umtausch, der; -[e]s, -e ⟨Pl. selten⟩: **1. a)** *das Umtauschen* (1 a): nach dieser Frist ist kein U. mehr möglich; diese Waren sind vom U. ausgeschlossen; **b)** *das Umtauschen* (1 b): einen U. vornehmen. **2.** *das Umtauschen* (2): der U. von Dollars in Deutsche Mark; **umtauschen** ⟨sw. V.; hat⟩: **1. a)** *etw., was jmds. Wünschen nicht entspricht, zurückgeben u. etw. Gleichwertiges dafür erhalten:* seine Weihnachtsgeschenke u.; etw. in, gegen etw. u.; **b)** *etw., was jmds. Wünschen nicht entspricht, zurücknehmen u. etw. Gleichwertiges dafür geben:* das Geschäft hat [mir] die Ware ohne weiteres umgetauscht. **2. a)** *Geld hingeben, einzahlen u. es sich in einer andern Währung auszahlen lassen:* vor der Reise Geld u.; Dollars in Deutsche Mark u.; **b)** *einen Rücktausch vornehmen;* **Umtauschrecht,** das; -[e]s: *Recht, eine Ware umzutauschen.*

umtippen ⟨sw. V.; hat⟩ (ugs.): *neu ¹tippen* (3 b).

umtiteln ⟨sw. V.; hat⟩: *mit einem anderen Titel versehen.*

umtoben ⟨sw. V.; hat⟩ (geh.): vgl. umtosen.

umtopfen ⟨sw. V.; hat⟩: *(eine Pflanze) mit neuer Erde in einen andern [größeren] Topf setzen.*

umtosen ⟨sw. V.; hat⟩ (geh.): vgl. umbrausen.

umtreiben ⟨sw. V.; hat⟩: **1.** *jmdn. mit Unruhe, unruhiger Sorge erfüllen, ihm keine Ruhe lassen, ihn stark beschäftigen:* Angst, Rastlosigkeit, ein [schlechtes] Gewissen treibt ihn um. **2.** ⟨u. + sich⟩ (geh.) *umherstreifen:* wie einer, der sich nutzlos in der Fremde umgetrieben hat (Musil, Mann 824). **3.** (selten) *kreisen, zirkulieren lassen:* der Kaffee trieb ihr Blut kräftiger um. **4.** (landsch.) *betreiben* (3); vgl. Umtrieb (1 b), umtriebig.

umtreten ⟨sw. V.; hat⟩ (Ski): **1.** *zur Richtungsänderung einen Ski anheben, mit der Spitze in der gewünschten Richtung aufsetzen u. den anderen Ski nachziehen.* **2.** *niedertreten* (1).

Umtrieb, der; -[e]s, -e: **1. a)** ⟨nur Pl.⟩ (abwertend) *meist gegen den Staat od. bestimmte Kreise gerichtete, geheime Aufwiegelungsversuche, umstürzlerische Aktivitäten:* politische, gefährliche -e u. der Separatisten; er wurde wegen verräterischer -e verhaftet; **b)** (landsch.) *Aktivitäten einer Person, in einem bestimmten Bereich:* er ... überschaute weithin den Schauplatz seiner früheren -e (Hesse, Stufen 17). **2. a)** (Forstw.) *Zeitspanne vom Anpflanzen eines Baumbestandes bis zum Abholzen [des Unterholzes];* **b)** (Landw.,

Weinbau) *Dauer der Nutzung mehrjähriger Pflanzen od. eines Viehbestandes.* **3.** (Bergbau) *Grubengang, der an einem Schacht vorbei- od. um ihn herumgeführt wird;* ⟨Abl. zu 1 b:⟩ **umtriebig** ['ʊmtriːbɪç] ⟨Adj.⟩ (landsch.): *betriebsam:* ein -er Mensch; ⟨Abl.:⟩ **Umtriebigkeit,** die; - (landsch.): *umtriebige Art.*

Umtrunk, der; -[e]s, Umtrünke ⟨Pl. selten⟩: *gemeinsames Trinken in einer Runde von näher miteinander bekannten Personen:* der U. findet um 18 Uhr statt; einen U. veranstalten; seine Freunde zu einem U. einladen.

umtun ⟨unr. V.; hat⟩ (ugs.): **1.** *jmdm., sich umlegen, umbinden:* eine Schürze u. **2.** ⟨u. + sich⟩ **a)** *zu einem bestimmten Zweck einen Ort, Bereich näher kennenzulernen versuchen:* sich in einer Stadt, in einem Vergnügungsviertel, in der Welt u.; **b)** *sich um jmdn., etw. bemühen:* sich nach einer Arbeit, einer andern Wohnung u.; sich nach einer Ehefrau u.; er tat sich nicht nach mir um *(kümmerte sich nicht um mich).*

U-Musik, die; -: kurz für ↑Unterhaltungsmusik (Ggs.: E-Musik).

umverteilen ⟨sw. V.; hat⟩ (Wirtsch.): *eine Umverteilung vornehmen:* Haushaltsmittel u.; **Umverteilung,** die; -, -en (Wirtsch.): svw. ↑Redistribution.

umwachsen ⟨st. V.; hat⟩: *um etw. wachsen.*

umwallen ⟨sw. V.; hat⟩: *um jmdn., etw. wallen.*

Umwälzanlage ⟨sw. V.; -, -n: *Anlage zum Umwälzen von Wasser o. ä.;* **Umwälzpumpe,** die; -, -n: vgl. Umwälzanlage; **umwälzen** ⟨sw. V.; hat⟩: **1.** *auf die andere Seite wälzen:* einen Stein u.; Ü umwälzende *(eine grundlegende Veränderung bewirkende)* Ereignisse. **2.** *(Luft, Wasser o. ä.) in einem geschlossenen Raum in Bewegung versetzen u. für eine erneute Verwendung geeignet machen;* **Umwälzung,** die; -, -en: **1.** *grundlegende Veränderung bes. gesellschaftlicher o. ä. Verhältnisse:* soziale, historische -en; eine geistige, technische, wirtschaftliche U.; es vollzog sich eine tiefgreifende U. (in der Gesellschaft). **2.** *das Umwälzen* (2).

umwandelbar ['ʊmvandl̩baːg] ⟨Adj. o. Steig.; nicht adv.⟩: *sich umwandeln lassend:* eine -e Strafe; **umwandeln** ⟨sw. V.; hat⟩: **a)** *zu etw. anderem machen, die Eigenschaften [u. Bestimmung] der betreffenden Sache,* (seltener:) *Person verändern:* eine Scheune in einen Saal u.; Stickstoff in Sauerstoff, mechanische Energie in Elektrizität u.; das soziale Gefüge grundlegend u.; seit seiner Krankheit, dem jähen Ereignis ist er wie umgewandelt; **b)** ⟨u. + sich⟩ *sich in seiner Art völlig verändern, zu etw. anderem werden:* beide hatten sich von Grund auf umgewandelt; **umwandeln** ⟨sw. V.; hat⟩ (geh.): *um etw. wandeln, herumgehen:* den Chor in einer Kathedrale u.; ⟨Abl.:⟩ **Umwandelung:** seltener für ↑Umwandlung.

umwanden ⟨sw. V.; hat⟩: *mit Wänden, Verschalungen umgeben;* ⟨Abl.:⟩ **Umwandung,** die; -, -en.

umwandern ⟨sw. V.; hat⟩: *um etw., jmdn. herumwandern* (2), *herumgehen:* einen See u.

Umwandlung, die; (seltener:) Umwandelung, die; -, -en: *das Umwandeln;* ⟨Zus.:⟩ **Umwandlungsprozeß,** der.

umweben ⟨st. V.; hat⟩ (geh.): *auf geheimnisvolle Weise, gleichsam wie in ein Gewebe umgeben.* Vgl. sagenumwoben.

umwechseln ⟨sw. V.; hat⟩: *(Geld) wechseln, in eine andere, kleinere Geldsorte umtauschen;* ⟨Abl.:⟩ **Umwechselung,** (häufiger:) **Umwechslung,** die; -, -en.

Umweg, der; -[e]s, -e: *Weg, der nicht der direkte u. daher länger ist, der im Bogen o. ä. an ein Ziel führt:* ein kleiner, weiter, großer U.; einen U. [über einen andern Ort] machen; sie erreichten ein Ziel auf -en; Ü er hat auf -en *(über Dritte)* davon erfahren; in einem Gespräch ohne *(ohne Umschweife)* zum Kern der Sache vorstoßen; ⟨Abl.:⟩ **umwegig** ['ʊmveːgɪç] ⟨Adj.⟩ (veraltend): *auf Umwegen [verlaufend].*

umwehen ⟨sw. V.; hat⟩: *so stark wehen, daß jmd., etw. umfällt; durch Wehen umwerfen:* der Sturm hat ihn [beinah], die aufgestellten Pappschilder umgeweht; **umwehen** ⟨sw. V.; hat⟩: *um etw. wehen, jmdn. von allen Seiten wehend umgeben:* in einer Staubwolke umwehte sie.

Umwelt, die; -, -en ⟨Pl. selten⟩ [älter = umgebendes Land, Gegend, dann für ↑Milieu; a: im biolog. Sinn 1909 verwendet von dem dt. Biologen J. v. Uexküll (1864–1944)]: **a)** *Umgebung eines Lebewesens, von der es einwirkt u. seine Lebensbedingungen beeinflußt:* die natürliche, soziale, kulturelle, geistige U.; fremde, neue U. die U. prägt den Menschen; **b)** *Menschen in jmds. Umgebung (mit denen jmd. Kontakt hat, in einer Wechselbeziehung steht):* seine

[konformistische] U. aufrütteln; er fühlt sich von seiner U. mißverstanden.

umwelt-, Umwelt-: ~**bedingt** ⟨Adj.; o. Steig.; nicht adv.⟩: -e Schäden, Krankheiten; ~**bedingungen** ⟨Pl.⟩; ~**belastung,** die: *Belastung der natürlichen Umwelt* (z. B. durch Verschmutzung); ~**bewußtsein,** das; ~**einfluß,** der ⟨meist Pl.⟩: vgl. ~**bedingungen;** ~**faktor,** der: *Faktor, der mit anderen zusammen die Umwelt eines Lebewesens bildet u. bestimmt;* ~**feindlich** ⟨Adj.⟩: *die natürliche Umwelt beeinträchtigend* (Ggs.: ~freundlich); ~**forschung,** die ⟨o. Pl.⟩: **a)** (Biol.) svw. ↑Ökologie; vgl. Environtologie; **b)** (Soziol.) *Erforschung der durch die Tätigkeit des Menschen auftretenden Veränderungen der natürlichen Umwelt;* ~**frage,** die: sich mit -n beschäftigen; ~**freundlich** ⟨Adj.⟩: *die natürliche Umwelt nicht beeinträchtigend* (Ggs.: ~feindlich); ~**gesetz,** das, dazu: ~**gesetzgebung,** die; ~**gestaltung,** die ⟨o. Pl.⟩; ~**katastrophe,** die; ~**neutral** ⟨Adj.; o. Steig.⟩: *die natürliche Umwelt nicht beeinträchtigend:* diese Energiequellen sind u.; ~**reiz,** der: *von der Umwelt auf ein Lebewesen wirkender Reiz;* ~**schäden** ⟨Pl.⟩: *durch übermäßige Belastungen der natürlichen Umwelt verursachte Schäden;* ~**schädlich** ⟨Adj.⟩: *sich auf die natürliche Umwelt schädlich auswirkend;* ~**schutz,** der [viell. nach engl. environmental protection]: *Gesamtheit der Maßnahmen zum Schutz der natürlichen Umwelt,* dazu: ~**schützer,** der: [organisierter] Anhänger des Umweltschutzes, ~**schutzgesetz,** das, ~**schutzkosten** ⟨Pl.⟩, ~**schutzmaßnahmen,** die ⟨meist Pl.⟩, ~**schutzpapier,** das; ~**verschmutzung,** die ⟨Pl. ungebr.⟩: vgl. ~schäden; ~**zerstörung,** die ⟨Pl. ungebr.⟩.

umwenden ⟨unr. V.; für 1 u. 3: wendete/wandte um, hat umgewendet/umgewandt⟩: **1. a)** *auf die andere Seite wenden:* die Seiten eines Buches, [in] einer Zeitung u.; den Braten u.; etw. mit der Hand u.; **b)** *in die andere [Fahrt]richtung lenken:* die Pferde, einen Wagen u.; **c)** (selten) *das Innere eines Kleidungsstücks o. ä. nach außen kehren; umdrehen:* die Strümpfe, eine Bluse beim Waschen u. **2.** ⟨u. + sich⟩ *den Kopf auf die bisherige Rückseite wenden; sich umdrehen:* sich [auf ein Geräusch hin] kurz, hastig, eilig, schwerfällig u.; sich nach einem Mädchen u. **3.** ⟨wendete um, hat umgewendet⟩ *wenden u. in die andere Richtung fahren:* der Autofahrer, das Auto wendete um.

umwerben ⟨st. V.; hat⟩: *sich um jmds. Gunst, bes. die Liebe einer Frau bemühen.*

umwerfen ⟨st. V.; hat⟩: **1.** *heftig an etw., jmdn. stoßen u. verursachen, daß die betreffende Sache, Person umfällt:* eine Vase, sein Glas, einen Stuhl, Tisch, die Figuren auf dem Schachbrett u.; er wurde von der Brandung umgeworfen. **2.** (veraltet) *umgraben; umpflügen.* **3.** *jmdm., sich rasch, lose umhängen, umlegen:* jmdm. eine Decke, ein loses Mantel u. **4.** (ugs.) **a)** *jmdn. aus der Fassung bringen:* die Nachricht, das Ereignis hat sie umgeworfen; so leicht wirft ihn sonst wirklich nichts um; das wirft selbst den stärksten Mann um!; dieser Schnaps, das eine Glas Wein wird dich nicht [gleich] u. *(betrunken machen);* ⟨häufig im 1. Part.:⟩ ein umwerfendes Erlebnis; der Erfolg der Musikgruppe ist u. *(außergewöhnlich);* etw. ist von umwerfender *(verblüffender)* Komik; er war umwerfend [komisch] in dieser Rolle; **b)** *(etw. Bestehendes, einen Plan, eine Ordnung o. ä.) zunichte machen:* das wirft den ganzen Plan um.

umwerten ⟨sw. V.; hat⟩: *anders bewerten, so daß etw. einen neuen Wert gewinnt;* ⟨Abl.:⟩ **Umwertung,** die; -, -en.

umwickeln ⟨sw. V.; hat⟩: *etw. um etw., jmdn. wickeln:* etw. mit einer Schnur, mit Draht u.; ein Stäbchen umwickelte seinen Kopf [mit Mullbinden]; die Hand war bis zu den Fingern herumgewickelt; **umwickeln** ⟨sw. V.; hat⟩: **1.** *um etw., jmdn. herumwickeln:* eine neue Papiermanschette (um einen Blumentopf) u. **2.** (selten) *neu wickeln:* das Baby u.; **Umwick[e]lung,** die; -, -en; **Umwick[e]lung,** die; -, -en.

umwidmen ⟨sw. V.; hat⟩ (Amtsspr.): *einer anderen öffentlichen Nutzung, Bestimmung zuführen:* ein Gelände in Bauland u.; ⟨Abl.:⟩ **Umwidmung,** die; -, -en.

umwinden ⟨st. V.; hat⟩: **1.** *etw. um etw. winden; locker umwickeln:* den Eingang mit einer Girlande u. **2.** *sich um etw. winden:* Efeu umwindet die Baumstämme; **umwinden** ⟨st. V.; hat⟩: *um jmdn., etw. locker herumwickeln.*

umwittern ⟨sw. V.; hat⟩: vgl. umweben.

umwogen ⟨sw. V.; hat⟩: *um etw., jmdn. wogen.*

umwohnend ⟨Adj.; o. Steig.; nur attr.⟩: *in einer bestimmten Gegend, im Umkreis von etw. wohnend;* **Umwohner,** der; -s, -: *Bewohner der nächsten Umgebung; Nachbar.*

umwölken ⟨sw. V.; hat⟩: **1.** ⟨u. + sich⟩ *sich von allen Seiten bewölken:* der Himmel umwölkte sich; Ü sein Blick umwölkt *(verdüstert)* sich merklich. **2.** *wolkenartig umziehen, einhüllen:* Nebelschwaden umwölkten die Berge; ⟨Abl.⟩ **Umwölkung,** die; -, -en.

umwuchern ⟨sw. V.; hat⟩: *um etw. wuchern.*

umwühlen ⟨sw. V.; hat⟩: *wühlend, bes. im Erdreich grabend, das Unterste einer Sache zuoberst kehren:* Planierraupen wühlen die Erde um; ⟨Abl.:⟩ **Umwühlung,** die; -, -en.

umzäunen ⟨sw. V.; hat⟩: *mit einem Zaun umgeben; einzäunen;* ⟨Abl.:⟩ **Umzäunung,** die; -, -en: **1.** *das Umzäunen.* **2.** *Zaun:* die U. übersteigen.

umzeichnen ⟨sw. V.; hat⟩: *neu, anders zeichnen:* ein Bild u.

umziehen ⟨unr. V.⟩: **1. a)** *in eine andere Wohnung, Unterkunft ziehen; sein Quartier, seinen Sitz, Standort wechseln* ⟨ist⟩: in eine größere Wohnung, nach München u.; wir sind vor einem Jahr umgezogen; Ü die Kinder mußten mit ihrem Spielzeug in den Flur u. *(zum Spielen dorthin gehen);* **b)** *(im Rahmen eines Umzugs 1) irgendwohin transportieren* ⟨hat⟩: Sachen, einen Schrank, ein Klavier u. **2.** *aus einem, für einen bestimmten Anlaß seine, jmds. Kleidung wechseln* ⟨hat⟩: sich nach der Arbeit, fürs Theater, zum Essen u.; ein Kind festlich u.; ich muß mich erst noch u.; **umziehen** ⟨unr. V.; hat⟩: **1.** *sich in die Länge erstreckend, rings umgehen:* ein von Draht umzogener Platz. **2.** (selten) **a)** *überziehen:* schwarze Wolken umzogen den Himmel; **b)** ⟨u. + sich⟩ *sich bewölken, beziehen* (1 b): der Himmel hat sich umzogen.

umzingeln ⟨sw. V.; hat⟩: [in feindlicher Absicht] umstellen, so daß Personen nicht entweichen können: der Feind hat die Festung, die Stadt umzingelt; die Polizei umzingelte das Gebäude; im Nu war er von Neugierigen umzingelt; ⟨Abl.:⟩ **Umzingelung,** (selten:) **Umzinglung,** die; -, -en.

umzirken [um'tsɪrkn] ⟨sw. V.; hat⟩ [zu veraltet Umzirk(el) = Umkreis] (veraltend): *in einem Kreis umschließen.*

Umzug, der; -[e]s, Umzüge: **1.** *das Umziehen* (1): der U. in eine neue Wohnung; wann findet der U. statt?; diese Spedition übernimmt, macht den U.; jmdm. beim U. helfen. **2.** *aus bestimmtem Anlaß veranstalteter gemeinsamer Gang, Marsch einer Menschenmenge durch die Straßen:* ein festlicher U. der Trachtenvereine; politische Umzüge veranstalten; Ü u. veranstalten, machen; ⟨Abl.:⟩ **Umzügler** ['ʊmtsy:klɐ], der; -s, - (ugs.): **1.** *jmd., der umzieht* (1 a). **2.** *Teilnehmer an einem Umzug* (2).

umzugs-, Umzugs- (Umzug 1): ~**halber** ⟨Adv.⟩: *wegen Umzugs;* ~**kosten** ⟨Pl.⟩; ~**tag,** der; ~**termin,** der.

umzüngeln ⟨sw. V.; hat⟩: *um jmdn., etw. züngeln.*

un-, ¹Un- [on-; mhd., ahd. un- < idg. Wortnegation *ṇ-] ⟨produktive feste Vorsilbe mit der Bed.⟩: *nicht;* drückt eine Verneinung, einen Gegensatz, eine Abweichung in bezug auf das im Grundwort Genannte aus (z. B. ungesäuert, unrein; unangebracht; unweit; Unruhe; Unsitte, Unmensch, Unkraut, Unstern); ²**Un-** [-] ⟨produktive feste Vorsilbe mit der Bed.⟩: *sehr groß;* drückt eine Intensivierung (bes. wenn das Grundwort einen negativen Begriff enthält) aus, z. B. Ungewitter, Unkosten, Unsumme.

UN [u:'ɛn] ⟨Pl.⟩ [Abk. für engl. United Nations]: *die Vereinten Nationen* (↑Nation b).

unabänderlich [auch: '-----] ⟨Adj.; o. Steig.⟩: *sich nicht ändern lassend:* -e Tatsachen; seine Entscheidung ist anscheinend u.; ⟨subst.:⟩ sich in das Unabänderliche fügen; ⟨Abl.:⟩ **Unabänderlichkeit** [auch: '-----], die; -.

unabdingbar [auch: '-----] ⟨Adj.; o. Steig.; nicht adv.⟩: **a)** *als Voraussetzung, Anspruch unerläßlich:* eine Voraussetzung, -e Rechte, Forderungen; **b)** (jur.) *nicht abdingbar:* -e Vertragsteile; ⟨Abl.:⟩ **Unabdingbarkeit** [auch: '-----], die; -; **unabdinglich** [auch: '-----] ⟨Adj.; o. Steig.; nicht adv.⟩: svw. ↑unabdingbar.

unabhängig ⟨Adj.⟩: **1. a)** ⟨o. Steig. selten⟩ *(hinsichtlich seiner politischen, sozialen Stellung, seiner Handlungsfreiheit) nicht von jmdm., etw. abhängig* (1 b): eine -e Frau, Kontrollinstanz; sie, sein -e (überparteiliche) Wochenzeitung; vom Geld u. sein; die Atomenergie macht Frankreich u. vom Öl; **b)** ⟨nicht adv.⟩ *souverän, frei von der Befehlsgewalt eines anderen Staates; autonom:* ein -es Land; ein -er, u. gewordener Staat. **2.** ⟨o. Steig.⟩ **a)** *für sich bestehend; von jmdm., etw. losgelöst:* zwei voneinander -e Währungssysteme; die Tiere leben hier u. vom Menschen; **b)** *nicht von etw. beeinflußt, durch etw. bedingt, bestimmt:* stabile, von Schwankungen auf dem Weltmarkt -e Preise; beide Wissen-

schaftler machten diese Entdeckung u. voneinander; ⟨Abl.:⟩ **U̜nabhängigkeit,** die; -: *das Unabhängigsein;* ⟨Zus.:⟩ **U̜nabhängigkeitsbedürfnis,** das; **U̜nabhängigkeitserklärung,** die: *Erklärung, in der die Bevölkerung eines Gebiets ihre staatliche Abhängigkeit von einem Land löst.*

unabkömmlich [auch: '----] ⟨Adj.; o. Steig.; nicht adv.⟩: *nicht abkömmlich:* der Mitarbeiter ist zur Zeit, im Moment u.; ⟨Abl.:⟩ **Unabkömmlichkeit** [auch: '-----], die; -; ⟨Zus.:⟩ **Unabkömmlichstellung** [auch: '------], die (Amtsspr.): *Nichtheranziehung eines Wehrpflichtigen zum Wehrdienst, solange er für die von ihm ausgeübte Tätigkeit nicht entbehrt werden kann.*

u̜nablässig [auch: --'--] ⟨Adj.; o. Steig.; nicht präd.⟩: *nicht von etw. ablassend; ohne Unterbrechung; unausgesetzt:* eine -e Wiederholung; u. reden, in etw. herumkramen; ⟨Abl.:⟩ **Unablässigkeit** [auch: '-----], die; -.

unabsehbar [auch: '----] ⟨Adj.; o. Steig.; nicht adv.⟩: **1.** *sich in seiner Auswirkung nicht voraussehen lassend:* -e Folgen; die Konsequenzen wären u. **2.** *sich [in seiner räumlichen Ausdehnung] nicht überblicken lassend:* -e Waldungen; ⟨Abl.:⟩ **Unabsehbarkeit** [auch: '----], die; -.

unabsetzbar [auch: '----] ⟨Adj.; o. Steig.; nicht adv.⟩: *nicht absetzbar; nicht aus dem Amt zu entfernen:* der Papst ist u.; ⟨Abl.:⟩ **Unabsetzbarkeit** [auch: '----], die; -.

u̜nabsichtlich ⟨Adj.; o. Steig.⟩: *ohne Absicht geschehend; ungewollt:* eine -e Kränkung; etw. wie u. berühren; ⟨Abl.:⟩ **U̜nabsichtlichkeit,** die; -.

unabweisbar [ʊnˈ|apˈvaisbaːɐ̯, auch: '----] ⟨Adj.; o. Steig.; nicht adv.⟩, **unabweislich** [ʊnˈ|apˈvaislɪç, auch: '----] ⟨Adj.; o. Steig.; nicht adv.⟩: *nicht zu leugnen, von der Hand zu weisen:* unabweisbare Mehrausgaben.

unabwendbar [...'vɛntbaːɐ̯, auch: '----] ⟨Adj.; o. Steig.; nicht adv.⟩: *sich nicht abwenden lassend; schicksalhaft über jmdn. hereinbrechend:* ein -es Schicksal; ein -es Ereignis (jur.): *von der Haftung entbindende Unfallursache);* ⟨Abl.:⟩ **Unabwendbarkeit** [auch: '-----], die; -.

u̜nachtsam ⟨Adj.⟩: *nicht auf das achtend, worauf man achten sollte* (Ggs.: achtsam): seine Frau ist ein wenig u.; u. einen Brief wegwerfen; ⟨Abl.:⟩ **U̜nachtsamkeit,** die; -: *unachtsames Verhalten* (Ggs.: Achtsamkeit): eine kleine U., und es war passiert; jmdn. der U. zeihen.

una corda ['una 'kɔrda; ital. = auf einer Saite] (Musik): *mit /auf/ einer od. zwei Saiten* (Anweisung für den Gebrauch des Pedals (4) am Klavier, durch den die Hämmer so verschoben werden, daß sie zur Dämpfung des Tons statt drei nur zwei od. eine Saite anschlagen).

u̜nähnlich ⟨Adj.; o. Steig.⟩: *nicht ähnlich:* er ist seinem Vater nicht u. *(ähnelt ihm);* ⟨Abl.:⟩ **U̜nähnlichkeit,** die; -.

u̜nanbringlich [...brɪŋlɪç] ⟨Adj.; o. Steig.; nicht adv.⟩ (Postw.): *unzustellbar u. auch nicht zurückzusenden.*

unanfechtbar [auch: '----] ⟨Adj.; o. Steig.⟩: *nicht anfechtbar;* ⟨Abl.:⟩ **Unanfechtbarkeit** [auch: '-----], die; -.

u̜nangebracht ⟨Adj.; o. Steig.; nicht adv.⟩: *nicht angebracht:* eine -e Bemerkung; etw. für u. halten.

u̜nangefochten ⟨Adj.; o. Steig.⟩: *nicht von jmdm. angefochten* (anfechten 1): eine -e Machtstellung; das Testament blieb u.; er gelangte u. *(unbehindert)* über die Grenze; er blieb u. Sieger *(niemand machte ihm diesen Rang streitig).*

u̜nangemeldet ⟨Adj.; o. Steig.; nicht adv.⟩: **1.** *ohne vorherige Ankündigung, nicht angemeldet* (anmelden 1): ein -er Besuch; u. tauchten Freunde bei ihm auf. **2.** *nicht angemeldet* (anmelden 2): irgendwo u. leben, sich aufhalten.

u̜nangemessen ⟨Adj.⟩: *nicht angemessen:* eine -e Behandlung, Reaktion; ⟨Abl.:⟩ **U̜nangemessenheit,** die; -.

u̜nangenehm ⟨Adj.⟩ (Ggs.: angenehm): **a)** *als Eindruck, Erscheinung Unbehagen verursachend:* ein -es Gefühl; ein -er *(unsympathischer)* Mensch; seine Beflissenheit war mir u.; er ist schon mehrmals u. aufgefallen *(hat mit seinem Betragen Mißfallen erregt);* **b)** *als Erfahrung unerfreulich:* ein -er Auftrag; -e Erfahrungen mit jmdm. machen; in dem Fall wären die Folgen noch -er; das kann noch u. [für uns] werden; es ist mir sehr u. *(peinlich),* daß ich zu spät komme, aber ...; die Frage war ihm höchst u. *(unbequem, peinlich, fatal),* berührte ihn u. *(ärgerte ihn);* es war u. kalt; etw. u. zu spüren bekommen; **c)** *u. werden* **[können]** *(aus Ärger böse werden [können]).*

u̜nangepaßt ⟨Adj.; -er, -este⟩, Steig. selten) (bes. Soziol.): *nicht angepaßt;* ⟨Abl.:⟩ **U̜nangepaßtheit,** die; -.

u̜nangesehen ⟨Präp. mit Gen. od. Akk.⟩ (Amtsspr. veraltet): *ohne Rücksicht auf:* u. der/die Umstände.

u̜nangetastet ⟨Adj.; o. Steig.; nicht adv.⟩: **1.** *nicht angetastet* (antasten 2): seine Ersparnisse sollten u. bleiben. **2.** *nicht angetastet* (antasten 3): jmds. Privilegien u. lassen.

unangreifbar [auch: '----] ⟨Adj.; o. Steig.; nicht adv.⟩: *nicht angreifbar; von solcher Art, daß man die betreffende Person od. Sache nicht angreifen (1 c) kann:* ein -es Urteil; ⟨Abl.:⟩ **Unangreifbarkeit,** die; - [auch: '----].

u̜nanim [una'niːm] ⟨Adj.; o. Steig.⟩ [frz. unanime < lat ūnanimis (zu: ūnus = 'eins (II) u. animus = Geist)] (bildungsspr.): *einhellig; einmütig;* ⟨Abl.:⟩ **U̜nanimität** [unanimi'tɛːt], die; - [frz. unanimité < lat. ūnanimitās] (bildungsspr.): *Einhelligkeit, Einmütigkeit.*

u̜nannehmbar [auch: '----] ⟨Adj.; o. Steig.; nicht adv.⟩: *nicht annehmbar* (a): -e Bedingungen stellen; ⟨Abl.:⟩ **Unannehmbarkeit,** die; - [auch: '----]; **U̜nannehmlichkeit,** die; -, -en ⟨meist Pl.⟩: *unangenehme Sache, die jmdn. in Schwierigkeiten bringt, ihm Ärger verursacht:* mit etw. nur -en haben; -en bekommen, auf sich nehmen; jmdm. -en machen/bereiten.

u̜nansehnlich ⟨Adj.; nicht adv.⟩: *nicht [mehr] ansehnlich* (2); ⟨Abl.:⟩ **U̜nansehnlichkeit,** die; -.

u̜nanständig ⟨Adj.⟩: **1.** *nicht anständig* (1 a); *den geltenden Moralbegriffen nicht entsprechend, sittliche Normen verletzend:* ein -es Wort, Buch; -e *(obszöne* 1) Witze erzählen; sich u. benehmen, aufführen. **2.** ⟨intensivierend bei Adjektiven⟩ *überaus; über die Maßen:* u. viel Geld haben; ⟨subst.:⟩ an, bei etw. nichts Unanständiges finden [können]; ⟨Abl.:⟩ **U̜nanständigkeit,** die; -, -en: **1.** ⟨o. Pl.⟩ *unanständige Art.* **2.** *etw. Unanständiges; unanständige Handlung, Äußerung u. ä.:* er rief ihr grobe -en zu.

u̜nantastbar [auch: '----] ⟨Adj.; o. Steig.; nicht adv.⟩: **1.** *von solcher Art, daß die betreffende Person od. Sache nicht angetastet (3), angegriffen, in Zweifel gezogen werden kann od. darf:* ein -er Begriff; die Würde des Menschen ist nach dem Grundgesetz u. **2.** *nicht angetastet (2) werden dürfend:* der Notgroschen war u.; ⟨Abl.:⟩ **Unantastbarkeit** [auch: '----], das Unantastbarsein.

unanzweifelbar [ʊnˈ|anˈtsvaiflbaːɐ̯] ⟨Adj.; o. Steig.⟩: *nicht anzuzweifeln:* die Sache hat sich u. so zugetragen.

u̜nappetitlich ⟨Adj.⟩: **1.** *nicht appetitlich* (a): angerichtetes Essen. **2. a)** *das hygienische, ästhetische Empfinden störend:* ein -es Waschbecken; ein u. aussehender Stadtstreicher; **b)** *mit Widerwillen, Abscheu, Ekel erfüllend:* ein -er Witz; etw. u. finden; ⟨Abl.:⟩ **U̜nappetitlichkeit,** die; -, -en.

¹U̜nart ⟨Adj.; -, -en: a⟩ *schlechte Angewohnheit, die sich bes. im Umgang mit anderen unangenehm bemerkbar macht:* das ist eine alte U. von ihm; eine U. annehmen; diese U. mußt du dir abgewöhnen; **b)** *unartiges Benehmen, unartige Handlung eines Kindes:* für seine U., Benehmen u.en bestraft werden; **²U̜nart** [-], der; -[e]s, -e (veraltet, noch landsch.): *unartiges Kind;* ⟨Abl.:⟩ **u̜nartig** ⟨Adj.⟩ [zu ¹U̜nart]: *unartiges Kind* (Ggs.: artig 1): ein -er Junge; die Kinder waren heute sehr u.; **U̜nartigkeit,** die; -, -en: **1.** ⟨o. Pl.⟩ *das Unartigsein; unartiges Verhalten.* **2.** *unartige Handlung, Äußerung.*

u̜nartikuliert ⟨Adj.; nicht adv.⟩: **1.** svw. ↑inartikuliert. **2.** *in tierhafter Weise laut, wild, schrill:* er schrie u. **3.** (Sprachw. selten) *ohne Artikel [stehend]:* ein -es Substantiv.

Una Sancta ['uːna 'zaŋkta], die; - [lat. = eine heilige (Kirche)]: *die eine heilige katholische u. apostolische Kirche* (Selbstbezeichnung der röm.-kath. Kirche).

u̜nästhetisch ⟨Adj.⟩: *nicht ästhetisch (1, 2), abstoßend.*

U̜nau ['uːnao], das; -s, -s [frz. unau < Tupi (Indianerspr. des östl. Südamerika)]: *südamerikanisches Faultier mit zweifingerigen Vordergliedmaßen.*

unaufdringlich ⟨Adj.; o. Steig.⟩: *nicht aufdringlich, dezent* (b): -e Eleganz; dieses Parfüm hat einen -en Duft; jmd. wirkt u.; ⟨Abl.:⟩ **Unaufdringlichkeit,** die; -.

u̜nauffällig ⟨Adj.; o. Steig.⟩: **a)** *nicht auffällig:* eine -e Kleidung; ein -es Benehmen; u. aussehen, wirken; **b)** *so geschickt, daß es, man von niemandem bemerkt wird:* mit der -en Geschicklichkeit eines Taschendiebes; u. verschwinden, jmdn. etw. zustecken; ⟨Abl.:⟩ **U̜nauffälligkeit,** die; -.

unauffindbar [auch: '----] ⟨Adj.; o. Steig.; nicht adv.⟩: *nicht aufzufinden; sich nicht auffinden lassend:* ein -es Testament; das Kind, der Schlüssel war, blieb u.

u̜naufgefordert ⟨Adj.; o. Steig.; nicht adv.⟩: *von sich aus, ohne Aufforderung:* u. etw. tun.

u̜naufgeklärt ⟨Adj.; o. Steig.; nicht adv.⟩: *nicht aufgeklärt:* das Verbrechen blieb u.

unaufhaltbar [auch: '----] ⟨Adj.; o. Steig.⟩ (selten): *unauf-*

unaufhaltsam

haltsam; **unaufhaltsam** [ʊn|ˈauf'haltzaːm, auch: '----]
⟨Adj.; o. Steig.⟩: *sich nicht aufhalten* (1 a) *lassend:* ein
-er Verfall; das Wasser stieg u.; ⟨Abl.:⟩ **Unaufhaltsamkeit**
[auch: '-----], die; -.
unaufhörlich [ʊn|ˈauf'høːɐ̯lɪç, auch: '----] ⟨Adj.; o. Steig.⟩;
nicht präd.⟩: *ohne daß der betreffende Vorgang aufhört;
fortwährend:* in -er Bewegung sein; u. klingelt das Telefon.
unauflösbar [auch: '----] ⟨Adj.; o. Steig.; nicht adv.⟩: **1.**
sich nicht auflösen (1 a) *lassend:* ein -er Stoff. **2.** *sich nicht
auflösen* (2 a), *aufknoten lassend:* ein -er Knoten. **3.** svw.
↑unauflöslich (1); **Unauflösbarkeit** [auch: '-----], die; -;
unauflöslich [ʊn|ˈauf'løːslɪç, auch: '----] ⟨Adj.; o. Steig.;
nicht adv.⟩: **1. a)** *sich nicht auflösen* (4 a) *lassend:* ein -er
Widerspruch; **b)** *sich nicht auflösend* (3 b); *sich nicht auflösen*
(3 a) *lassend:* eine -e Lebensgemeinschaft, politische Ver-
bindung. **2.** svw. ↑unauflösbar (1). **3.** svw. ↑unauflösbar
(2); **Unauflöslichkeit** [auch: '-----], die; -.
unaufmerksam ⟨Adj.⟩: **1.** *nicht aufmerksam* (1): ein -er Schü-
ler; im Unterricht u. sein. **2.** *nicht aufmerksam* (2), *nicht
zuvorkommend:* das war u. von ihm; sich u. seinen Gästen
gegenüber verhalten; ⟨Abl.:⟩ **Unaufmerksamkeit**, die; -.
unaufrichtig ⟨Adj.⟩: *nicht aufrichtig* (Ggs.: aufrichtig): ein
-er Charakter; eine -e Haltung; er ist u. [gegen seine/gegen-
über seinen Eltern]; ⟨Abl.:⟩ **Unaufrichtigkeit**, die; -, -en:
a) ⟨o. Pl.⟩ *unaufrichtige Art:* jmdm. seine U. vorwerfen;
b) *unaufrichtige Handlung, Äußerung:* es kam zwischen
ihnen immer wieder zu [kleinen] -en.
unaufschiebbar [ʊn|ˈauf'ʃɪpba:ɐ̯, auch:'----]⟨Adj.; o. Steig.;
nicht adv.⟩: *sich nicht aufschieben* (2) *lassend:* der Besuch
war [mittlerweile] u.; **Unaufschiebbarkeit** [auch: '-----],
die; -; **unaufschieblich** [...'ʃiːplɪç, auch: '----] ⟨Adj.; o.
Steig.; nicht adv.⟩ (selten): *unaufschiebbar.*
unausbleiblich [ʊn|ˈaus'blaɪplɪç, auch: '----] ⟨Adj.; o.
Steig.; nicht adv.⟩: *mit Sicherheit als [negative] Folge von
etw. zu erwarten, nicht ausbleibend* (a): die -en Folgen
seines Leichtsinns; Mißverständnisse sind manchmal u.
unausdenkbar [auch: '----] ⟨Adj.; o. Steig.; nicht adv.⟩:
nicht auszudenken; unvorstellbar: die Folgen sind u.; **unaus-
denklich** [...'dɛŋklɪç, auch: '----] ⟨Adj.; o. Steig.; nicht
adv.⟩ (selten): *unausdenkbar.*
unausführbar [auch: '----] ⟨Adj.; o. Steig.; nicht adv.⟩:
nicht ausführbar (1): ein -er Plan; ⟨Abl.:⟩ **Unausführbarkeit**
[auch: '-----], die; -.
unausgebildet ⟨Adj.; o. Steig.; nicht adv.⟩: *nicht ausgebildet.*
unausgefüllt ⟨Adj.; o. Steig.; nicht adv.⟩: **1.** *nicht ausgefüllt*
(ausfüllen 2): ein Formular u. zurückgeben. **2.** *nicht ausge-
füllt* (ausfüllen 3): ein -er Tag. **3.** *nicht ausgefüllt* (ausfüllen
5 a): er ist [innerlich] u.; ⟨Zus.:⟩ **Unausgefülltsein**, das.
unausgeglichen ⟨Adj.; o. Steig.; nicht adv.⟩: **a)** *nicht ausgeglichen* (a)
(Ggs.: ausgeglichen a): ein -er Mensch; einen -en Eindruck
machen; u. wirken; **b)** *nicht ausgeglichen* (b) (Ggs.: ausge-
glichen b): eine -e Bilanz; ⟨Abl.:⟩ **Unausgeglichenheit**, die; -.
unausgegoren ⟨Adj.; nicht adv.⟩ (abwertend): *noch nicht
ausgereift u. noch unfertig wirkend:* eine -e Planung.
unausgeschlafen ⟨Adj.; o. Steig.; nicht adv.⟩: *nicht genug
geschlafen habend.*
unausgesetzt ⟨Adj.; o. Steig.; nicht präd.⟩: *ohne daß die
betreffende Tätigkeit, Anstrengung vorübergehend aufhört,
ohne daß eine Pause eintritt:* -e Anfeindungen; u. reden,
jmdn. anstarren; sie fuhren auf ihrer Reise u. nach Westen.
unausgesprochen ⟨Adj.; o. Steig.; nicht adv.⟩: *ohne daß das
Betreffende ausgesprochen wird od. zu werden braucht:* ein
-es Einverständnis; in ihren Worten lag u. ein Vorwurf.
unauslöschlich [ʊn|ˈaus'kɛʃlɪç, auch: '----] ⟨Adj.; o. Steig.;
nicht adv.⟩ (geh.): *sich als Eindruck, Tatbestand o. ä. nicht
wegwischen lassend:* -e Erlebnisse.
unausrottbar [ʊn|ˈaus'rɔtbaːɐ̯, auch: '----] ⟨Adj.; o. Steig.;
nicht adv.⟩: *nicht auszurotten:* ein -es Vorurteil.
unaussprechbar [auch: '----] ⟨Adj.; o. Steig.; nicht adv.⟩:
kaum auszusprechen (1 a): er hat einen -en Namen; **unaus-
sprechlich** [...'ʃprɛçlɪç, auch: '----] ⟨Adj.; o. Steig.⟩: **a)**
⟨nicht adv.⟩ *nicht auszusprechen* (3 a) *lassend:* ein -es
Gefühl; **b)** *so groß, so sehr, daß man es mit Worten nicht
beschreiben kann:* in -em Elend leben; eine -e Freude erfüllte
ihn; sein Leid war u.; jmdn. u. lieben; ⟨subst.:⟩ **Unaus-
sprechliche** ⟨Pl.⟩ [LÜ von frz. inexpressibles] (veraltend
scherzh.): *Unterhose.*
unausstehlich [...'ʃteːlɪç, auch: '----] ⟨Adj.; o. Steig.⟩:
*von solcher Art, daß man die betreffende Person od. Sache
nicht ausstehen kann:* er kann u. werden; das ist mir u.

unaustilgbar [auch: '----] ⟨Adj.; o.
(geh.): svw. ↑unauslöschlich.
unausweichlich [auch: '----] ⟨Adj.; nicht adv.⟩: *kein Aus-
weichen* (1 c) *zulassend:* eine -e Konsequenz; das Pro-
blem kam u. auf uns zu; ⟨Abl.:⟩ **Unausweichlichkeit** [auch:
'-----], die; -.
unautorisiert ⟨Adj.; o. Steig.⟩: *nicht autorisiert:* die -e Her-
ausgabe eines Buches; **unautoritär** ⟨Adj.; o. Steig.⟩: *nicht
autoritär* (1 b) (Ggs.: autoritär 1 b).
Unband, der; -[e]s, -e u. ...bände ⟨Pl. ungebr.⟩ [zu ↑unbändig]
(veraltet, noch landsch.): *ungebärdiges, wildes, sich nicht
bändigen lassendes Kind;* **unbändig** ['ʊnbɛndɪç] ⟨Adj.⟩ [mhd.
unbendec = (von Hunden) durch kein Band gehalten]:
*(bes. von Gemütsäußerungen) sich ohne Maß u. Beschrän-
kung äußernd; nicht zu bändigen:* -e Neugier; ein -er
Wunsch, Zorn; u. lachen; aufs -ste *(aufs äußerste)* in En-
spruch genommen werden; u. *(sehr)* viel Geld haben.
unbar ⟨Adj.; o. Steig.; nicht präd.⟩: *bargeldlos* (Ggs.: bar
1): eine -e Zahlung; u. zahlen.
unbarmherzig ⟨Adj.⟩: **1.** *nicht barmherzig; mitleidlos, ohne
Mitgefühl:* ein -er Mensch, Blick; jmdn. u. strafen. **2.** *sich
ohne Einschränkungsmöglichkeit vollziehend u. sich nachtei-
lig für jmdn., etw. auswirkend:* ein -es Gesetz; die Uhr
lief u. weiter; ⟨Abl.:⟩ **Unbarmherzigkeit**, die; -.
unbeabsichtigt ⟨Adj.; o. Steig.⟩: *nicht beabsichtigt.*
unbeachtet ⟨Adj.; o. Steig.; nicht adv.⟩: *von niemandem
beachtet:* ein -es Dasein führen; dieser Gesichtspunkt blieb
weitgehend u. *(wurde fast gar nicht beachtet);* **unbeachtlich**
⟨Adj.⟩: *nicht beachtlich* (c).
unbeanstandet ⟨Adj.; o. Steig.; nicht adv.⟩: *nicht beanstandet;
ohne Beanstandung:* einen Fehler, eine Sendung, einen Arti-
kel u. lassen.
unbeantwortbar [ʊnbə'antvɔrtba:ɐ̯, auch: '-----] ⟨Adj.; o.
Steig.; nicht adv.⟩: *nicht zu beantworten; sich nicht beant-
worten lassend;* **unbeantwortet** ⟨Adj.; o. Steig.; nicht adv.⟩:
nicht beantwortet: -e Fragen; einen Brief u. lassen.
unbebaut ⟨Adj.; o. Steig.; nicht adv.⟩: *[noch] nicht bebaut.*
unbedacht ⟨Adj.; -er, -este⟩: *nicht bedacht* (1); *eine entspre-
chende Haltung erkennen lassend:* sich zu einem -en Schritt
verleiten lassen; u. daherreden, etw. reformieren; ⟨Abl.:⟩
Unbedachtheit, die; -, -en ⟨Pl. ungebr.⟩: *unbedachtes Verhal-
ten:* eine folgenschwere U.; **unbedachtsam** ⟨Adj.; o.
Steig.; nicht adv.⟩: *unbedacht:* -e Worte; u. handeln; ⟨Abl.:⟩
Unbedachtsamkeit, die; -, -en: *unbe-
dachtsame Handlung, Äußerung:* keine -en äußern.
unbedarft ['ʊnbədarft] ⟨Adj.; -er, -este⟩ [aus dem Niederd.
< mniederd. unbedarve = untüchtig, Ggs. von: bederve
= bieder]: *keine Erfahrung besitzend, gewisse Zusammen-
hänge nicht durchschauend; naiv* (b): ein -er Mensch; der
-e Laie, Wähler, Bürger, Zuschauer; sie gibt sich, wirkt
u.; er lächelte u.; ⟨Abl.:⟩ **Unbedarftheit**, die; -.
unbedeckt ⟨Adj.; o. Steig.; nicht adv.⟩: *nicht mit etw. bedeckt.*
unbedenklich ⟨Adj.⟩: **1.** ⟨meist adv.⟩ *ohne Bedenken [zu
haben]:* sich u. mit etw. sehen lassen können; er erfand
u. Geschichten. **2.** ⟨nicht adv.⟩ *keine Bedenken auslösend:*
eine -e Lektüre; dieser Witz ist nicht u.; ⟨Abl.:⟩ **Unbedenk-
lichkeit**, die; -: **1.** *unbedenkliches* (1) *Verhalten.* **2.** *das Unbe-
denklichsein* (2) *einer Sache;* ⟨Zus.:⟩ **Unbedenklichkeits-
bescheinigung**, die: **1.** *Bescheid des Finanzamts über die
steuerliche Unbedenklichkeit* (2) *einer beabsichtigten
Eigentumsübertragung (bei Grundstücken).* **2.** *Bescheini-
gung des Finanzamts über die Erfüllung der Steuerpflicht,
die bei der Bewerbung um öffentliche Aufträge vorgelegt
werden muß.*
unbedeutend ⟨Adj.⟩: **1.** ⟨nicht adv.⟩ **a)** *ohne Bedeutung, Anse-
hen, Geltung:* ein -es Kunstwerk; als Dramatiker, als Mini-
ster war er völlig u.; **b)** *ohne Bedeutung; nicht ins Gewicht
fallend:* eine zahlenmäßig -e Parteigruppe; etw. für u. halten. **2.** *gering[fügig]:*
eine -e Änderung; die Methode ist nur u. verbessert worden;
⟨Abl.:⟩ **Unbedeutendheit**, die; - (selten).
unbedingt [auch: --'-]: **I.** ⟨Adj.; o. Steig.⟩ präd. ungebr.⟩
a) *ohne jede Einschränkung, absolut:* -e Treue; -e Verschwie-
genheit ist für diese Stellung Voraussetzung; jmdm. [nicht]
u. vertrauen können; **b)** *unter jeder Voraussetzung geltend:*
-e (Physiol.; *angeborene u. damit von Lernvorgängen unab-
hängige) Reflexe;* -e (schweiz. jur.) *ohne Bewährungsfrist.*
II. ⟨Adv.⟩ *(in bezug auf etw. Erforderliches o. ä. als Bekräf-
tigung) unter allen Umständen:* du mußt u. zum Arzt gehen;
er wollte u. *(partout)* dabeisein; er wollte nicht länger
bleiben als u. nötig; „Soll er kommen?" „Unbedingt *(Ja,*

2680

gewiß)"; er hätte nicht i. u. *(gerade)* so entscheiden müssen; das hatte nicht u. *(ohne weiteres)* etwas mit Bevorzugung zu tun; ⟨Abl.:⟩ **Unbedingtheit** [auch: --'--], die; -.

unbeeindruckt [auch: --'--] ⟨Adj.; o. Steig.; nur präd.⟩: *nicht von etw. beeindruckt:* das Ergebnis ließ ihn u.

unbeeinflußbar [auch: '----] ⟨Adj.; o. Steig.; nicht adv.⟩: *nicht beeinflußbar;* ⟨Abl.:⟩ **Unbeeinflußbarkeit** [auch: '----], die; -: *unbeeinflußbare Art;* **unbeeinflußt** ⟨Adj.; o. Steig.; nicht adv.⟩: *nicht von jmdm., etw. beeinflußt.*

unbeendet ⟨Adj.; o. Steig.; nicht adv.⟩: *nicht zu Ende geführt.*

unbefahrbar [auch: '----] ⟨Adj.; o. Steig.; nicht adv.⟩: *nicht befahrbar:* die Straße ist zur Zeit u.; **unbefahren** ⟨Adj.; o. Steig.; nicht adv.⟩: **1.** *[noch] nicht von einem Fahrzeug befahren:* eine -e Straße, Meeresbucht. **2.** (Seemannsspr.) *nicht* [²]*befahren* (1): der Matrose ist noch u.

unbefangen ⟨Adj.⟩: **1.** *nicht* [²]*befangen* (1), *sondern frei u. ungehemmt:* ein -es Kind; u. erscheinen, lachen; etw. u. aussprechen. **2.** ⟨nicht adv.⟩ *nicht in etw. befangen; unvoreingenommen:* der -e Leser; ein -er (jur.; *unparteiischer*) Zeuge; einem Menschen, Problem u. gegenübertreten; ⟨Abl.:⟩ **Unbefangenheit**, die; -: *unbefangene* (1, 2) *Art.*

unbefleckt ⟨Adj.; o. Steig.; nicht adv.⟩: **1.** (selten) *fleckenlos.* **2.** (geh.) *sittlich makellos; rein:* seine Ehre u. erhalten.

unbefriedigend ⟨Adj.; nicht adv.⟩: *nicht befriedigend* (1 a); **unbefriedigt** ⟨Adj.; nicht adv.⟩: *nicht befriedigt;* ⟨Abl.:⟩ **Unbefriedigtheit**, die; -.

unbefristet ⟨Adj.; o. Steig.; nicht adv.⟩: *nicht befristet.*

unbefruchtet ⟨Adj.; o. Steig.; nicht adv.⟩: *nicht befruchtet.*

unbefugt ⟨Adj.; o. Steig.; nicht adv.⟩: *nicht zu etw. befugt:* -er Waffenbesitz; u. einen Raum betreten; ⟨subst.:⟩ Zutritt für Unbefugte verboten.

unbegabt ⟨Adj.; o. Steig.; nicht adv.⟩: *nicht begabt:* zu, für etw. u. sein; ⟨Abl.:⟩ **Unbegabtheit**, die; -.

unbegehbar ⟨Adj.; o. Steig.; nicht adv.⟩: *nicht begehbar.*

unbeglaubigt ⟨Adj.; o. Steig.; nicht adv.⟩: *nicht beglaubigt.*

unbeglichen ⟨Adj.; o. Steig.; nicht adv.⟩: *[noch] nicht beglichen:* eine -e Rechnung.

unbegreiflich [auch: '----] ⟨Adj.; nicht adv.⟩: *nicht zu begreifen, zu verstehen:* ein -er Entschluß; eine -e Sorglosigkeit; der Schmuck war auf -e Weise verschwunden; u. müde sein; ist für sie ganz u.; [es ist mir] u., wie/daß so etwas passieren konnte; ⟨Zus.:⟩ **unbegreiflicherweise** ⟨Adv.; ohne daß die betreffende Sache zu begreifen wäre:* trotz der Hitze trägt sie u. einen Mantel; ⟨Abl.:⟩ **Unbegreiflichkeit** [auch: '----], die; -, -en ⟨Pl. ungebr.⟩.

unbegrenzt ⟨Adj.; o. Steig.; nicht adv.⟩: **1.** (selten) *nicht begrenzt* (1). **2.** *nicht begrenzt* (2): auf -e Dauer; ⟨Abl.:⟩ **Unbegrenztheit** [auch: --'--], die; -.

unbegründet ⟨Adj.; o. Steig.⟩: *ohne stichhaltige Begründung.*

unbehaart ⟨Adj.; o. Steig.; nicht adv.⟩: *nicht behaart.*

Unbehagen, das; -s: *jmds. Wohlbehagen störendes, beeinträchtigendes, unangenehmes, Verstimmung, Unruhe, Abneigung, Unwillen o. ä. hervorrufendes Gefühl:* ein körperliches, leichtes, tiefes, wachsendes U. befiel ihn; U. an der Politik, ein leises U. [ver]spüren; etw. bereitet jmdm. U.; mit U. betrachten, verfolgen; **unbehaglich** ⟨Adj.⟩: **a)** *Unbehagen auslösend:* eine -e Atmosphäre; etw. wurde u., kühl geworden; er, seine Stimme war mir u.; **b)** *Unbehagen empfindend; auf eine entsprechende Empfindung hindeutend:* ein -es Gefühl; ihm war u. zumute; dem Jungen war es etwas u. vor der Schule; sich [recht] u. fühlen; ⟨Abl.:⟩ **Unbehaglichkeit**, die; -, -en ⟨Pl. ungebr.⟩.

unbehandelt ⟨Adj.; o. Steig.; nicht adv.⟩: *nicht [chemisch] behandelt* (2): rohe, -e Milch.

unbehauen ⟨Adj.; o. Steig.; nicht adv.⟩: *nicht behauen.*

unbehaust ⟨Adj.; o. Steig.⟩ (geh.): *kein Zuhause habend [u. entsprechend wirken]:* ein -er Mensch; ein -es Leben führen; u. durch die Welt ziehen.

unbehelligt [auch: '----] ⟨Adj.; o. Steig.; nicht adv.⟩: *nicht von jmdm., etw. behelligt:* auf der Straße von Bettlern u. bleiben; nachts u. nach Hause kommen.

unbeherrscht ⟨Adj.; -er, -este⟩: *ohne Selbstbeherrschung* (Ggs.: beherrscht): eine -e Reaktion; u. brüllen; ⟨Abl.:⟩ **Unbeherrschtheit**, die; -, -en: **1.** *unbeherrschtes Verhalten.* **2.** *unbeherrschte Handlung, Äußerung.*

unbehilflich ⟨Adj.⟩ (selten) svw. ↑unbeholfen; ⟨Abl.:⟩ **Unbehilflichkeit**, die; - (selten).

unbeholfen ['ʊnbəhɔlfn̩] ⟨Adj.⟩: *aus Mangel an körperlicher od. geistiger Gewandtheit ungeschickt u. sich nicht recht*

zu helfen wissend: -e Bewegungen; der alte Mann war etwas u.; ihr Stil wirkt u.; ⟨Abl.:⟩ **Unbeholfenheit**, die; -.

unbeirrbar [ʊnbə'ʔɪrbaːɐ̯, auch: '----] ⟨Adj.; o. Steig.; nicht adv.⟩: *durch nichts zu beirren:* ein -er Glaube; mit -er Sicherheit, Entschlossenheit; u. seinen Weg gehen; ⟨Abl.:⟩ **Unbeirrbarkeit** [auch: '----], die; -; **unbeirrt** [auch: '---] ⟨Adj.; o. Steig.; nicht adv.⟩: *durch nichts beirrt, sich beirren lassend:* u. an einer Anschauung festhalten; u. seine Pflicht tun; ⟨Abl.:⟩ **Unbeirrtheit** [auch: '----], die; -.

unbekannt ⟨Adj.; -er, -este; nicht adv.⟩: **a)** *jmdm. nicht, niemandem bekannt* (1 a); *von jmdm. nicht, von niemandem gekannt:* ein -er Künstler; mit -em Ziel verreisen; eine -e Größe (bes. Math.; *Unbekannte*); dieses Heilmittel war [den Ärzten] damals noch u.; Empfänger u. (Vermerk auf unzustellbaren Postsendungen); wie sich dieser Vorgang abspielte, blieb weitgehend u.; ich bin hier u. *(kenne mich hier nicht aus)*; es ist mir nicht u. *(ich weiß sehr wohl)*, daß ...; Angst ist ihm u. *(er hat nie Angst)*; er ist u. verzogen *(ist an einen unbekannten Ort verzogen)*; ⟨subst.:⟩ ein Unbekannter sprach ihn unterwegs an; eine Unbekannte (Math.; *eine mathematische Größe, deren Wert man durch Lösen einer od. mehrerer Gleichungen erhält*); Anzeige gegen Unbekannt (jur.; *gegen den, die unbekannten Täter*) erstatten; **b)** *nicht bekannt* (1 b), *angesehen, berühmt:* ein keineswegs -er Autor; (scherzh.:) er ist noch eine -e Größe; ⟨subst.:⟩ er ist auf diesem Gebiet kein Unbekannter; ⟨Zus.:⟩ **unbekannterweise** ⟨Adv.⟩: *obwohl man den Betreffenden nicht persönlich kennt:* bitte grüßen Sie Ihre Frau u. [von mir]; ⟨Abl.:⟩ **Unbekanntheit**, die; -.

unbekleidet ⟨Adj.; o. Steig.; nicht adv.⟩: *nicht bekleidet* (1 a).

unbekümmert [auch: --'--] ⟨Adj.⟩: **a)** *durch nichts bekümmert* (bekümmern 1): ein -er Mensch; sie lachte u.; sich u. unterhalten; **b)** *sich um nichts, nicht um etw. kümmernd, darauf hindeutend:* eine u. sich an etw. haben; u. über alle herziehen; ⟨Abl.:⟩ **Unbekümmertheit** [auch: --'---], die; -: *das Unbekümmertsein.*

unbelastet ⟨Adj.; o. Steig.; nicht adv.⟩: **1.** *nicht von etw. belastet* (2 b): er war, fühlte sich u. von Gewissensbissen. **2.** *[unter einem früheren Regime] keine Schuld auf sich geladen habend, nicht schuldig gemacht habend:* -e Parteigenossen; er ist politisch u. **3.** (Geldw.) *nicht belastet* (4): das Grundstück ist ein Haus u. übernehmen.

unbelebt ⟨Adj.; -er, -este; nicht adv.⟩: **1.** ⟨o. Steig.⟩ *nicht belebt* (2), *anorganisch* (1 a): die -e Natur; ein Stück -er Materie. **2.** *in keiner Weise belebt:* eine -e Gegend.

unbeleckt ⟨Adj.; o. Steig.; nicht adv.⟩ (salopp): *keine Erfahrungen, Kenntnisse auf einem bestimmten Gebiet besitzend:* von der Kultur relativ -e Volksstämme; sie war von der Schauspielerei u.

unbelehrbar [auch: '----] ⟨Adj.; nicht adv.⟩: *sich nicht belehren* (2) *lassend:* ein -er Mensch; diese Fanatiker sind u.; ⟨Abl.:⟩ **Unbelehrbarkeit** [auch: '----], die; -.

unbeleuchtet ⟨Adj.; o. Steig.; nicht adv.⟩: *nicht beleuchtet.*

unbelichtet ⟨Adj.; o. Steig.; nicht adv.⟩ (Fot.): *nicht belichtet.*

unbeliebt ⟨Adj.; o. Steig.; nicht adv.⟩: *nicht beliebt* (a): sich mit etw. [bei jmdm.] u. machen (*jmds. Mißfallen erregen*); ⟨Abl.:⟩ **Unbeliebtheit**, die; -.

unbelohnt ⟨Adj.; o. Steig.; nicht adv.⟩: *nicht belohnt.*

unbemannt ⟨Adj.; o. Steig.; nicht adv.⟩: **1.** *nicht bemannt* (1): ein -es Raumschiff. **2.** (ugs. scherzh.) *nicht bemannt* (2): ist deine Freundin noch immer u.?

unbemerkt ⟨Adj.; seltener attr.⟩: *von niemandem, nicht von jmdm. bemerkt* (1 a): u. gelangte er ins Zimmer.

unbemittelt ⟨Adj.; o. Steig.; nicht adv.⟩: *nicht bemittelt.*

unbenommen [auch: '----] ⟨Adj.⟩ in der Verbindung **etw. bleibt/ist jmdm. u.** (*jmdm. steht trotz, angesichts bestimmter Umstände etw. frei;* zu benehmen 2): dieses Recht bleibt Ihnen u.; es bleibt Ihnen u., Widerspruch einzulegen.

unbenutzbar [auch: '----] ⟨Adj.; o. Steig.; nicht adv.⟩: *nicht benutzbar:* die Toilette ist wegen Verschmutzung zur Zeit u.; **unbenutzt**, (regional:) **unbenützt** ⟨Adj.; o. Steig.; nicht adv.⟩: **1.** *nicht in einem unbenutzter Raum;* das Klavier steht unbenutzt herum. **2.** *noch nicht benutzt* (a): das Handtuch ist [noch] unbenutzt.

unbeobachtet ⟨Adj.; o. Steig.; nicht adv.⟩: *von niemandem, nicht von jmdm. beobachtet* (1 a): in einem -en Augenblick entfloh er; sich [bei etw.] u. glauben, fühlen.

unbequem ⟨Adj.⟩: **1.** *nicht in eine -e Lage, den Sessel ist sehr u.* ⟨nicht adv.⟩ *durch seine Art jmdm. Schwierigkeiten bereitend, ihn in seiner Ruhe od. in einem*

Vorhaben störend: ein -er Politiker, Schriftsteller; eine -e Frage; Kritik ist u.; sie wollten ihn los sein, weil er ihnen u. geworden war; ⟨Abl.:⟩ **Unbequemlichkeit,** die; -, -en: **1.** *etw., was jmdm. vorübergehend Mühe verursacht, was Schwierigkeiten mit sich bringt:* -en ertragen lernen. **2.** ⟨o. Pl.⟩ *unbequeme* (1) *Art.*

unberęchenbar [auch: '-----] ⟨Adj.; o. Steig.⟩: **1.** *sich nicht [im voraus] berechnen lassend:* ein -er Faktor der Wirtschaft. **2.** *in seinem Denken u. Empfinden sprunghaft u. dadurch zu unvorhersehbaren Handlungen neigend:* ein -er Mensch; dieser Gegner, diese Mannschaft ist u.; ⟨Abl.:⟩ **Unberechenbarkeit** [auch: '------], die; -: *das Unberechenbarsein* (1); **b)** *unberechenbare* (2) *Art.*

ụnberechtigt ⟨Adj.⟩: *nicht berechtigt;* ⟨Zus.:⟩ **ụnberechtigterweise** ⟨Adv.⟩: *ohne ein Recht dazu zu haben.*

unberücksichtigt [auch: '-----] ⟨Adj.; o. Steig.; nicht adv.⟩: *nicht berücksichtigt:* -e Umstände; etw. u. lassen.

unberufen [auch: --'--] ⟨Adj.; o. Steig.; nicht adv.⟩: *nicht zu etw.* [2]*berufen od. befugt:* ein -er Eindringling; etw. aus -em Munde erfahren; der Brief ist in -e Hände gelangt; **unberufen!** [auch: '-----] ⟨Interj.⟩: *ohne die betreffende Sache* [1]*berufen* (4) *zu wollen:* es hat immer noch geklappt, u. [toi, toi, toi]!; u., jetzt scheint es aufwärtszugehen.

Unberührbare [auch: '-----], der u. die; -n, -n ⟨Dekl. ↑Abgeordnete⟩: svw. ↑Paria (1); **ụnberührt** ⟨Adj.; o. Steig.; nicht adv.⟩: **1. a)** *nicht berührt* (1) *[u. benutzt, beschädigt o. ä.]; ohne daß man etw. mit der betreffenden Sache macht, gemacht hat:* frisch gefallener, -er Schnee; das Bett, das Gepäck war u.; das Gebäude war von Bomben u. geblieben; sein Essen u. lassen *(nichts davon zu sich nehmen);* **b)** *als Landschaft im Naturzustand belassen:* eine -e Landschaft; das ist noch ein Stück -e Natur; **c)** *jungfräulich* (1): ein -es Mädchen; sie ist noch u.; u. in die Ehe gehen. **2.** *nicht von etw. berührt* (3): mit -er Objektivität; von einem Ereignis, Erlebnis, von allem u. bleiben; ⟨Abl.:⟩ **Ụnberührtheit,** die; -: *das Unberührtsein* (1 b, c, 2).

unbeschadet ['ʊnbəʃaːdət, auch: --'--; 2. Part. zu veraltet beschaden = beschädigen]: **I.** ⟨Präp. mit Gen.⟩ *ohne daß der betreffende Umstand, Tatbestand etw. verhindern soll; trotz:* u. aller Rückschläge sein Ziel verfolgen; u. seiner politischen Einstellung sind wir gegen seine Strafversetzung. **II.** ⟨Adv.⟩ *(veraltend) in seinem Fortgang, seiner Entwicklung, auf seinem Weg ungehindert:* die Kinder wachsen u. auf; **ụnbeschädigt** ⟨Adj.; o. Steig.; nicht adv.⟩: **a)** *nicht beschädigt;* **b)** *(veraltend) unversehrt.*

ụnbeschäftigt ⟨Adj.; o. Steig.; nicht adv.⟩: *ohne Beschäftigung* (1).

unbeschalt ['ʊnbəʃalt] ⟨Adj.; o. Steig.; nicht adv.⟩ [zu ↑Schale (1 d)] (Zool.): *nicht mit einem Gehäuse versehen.*

ụnbescheiden ⟨Adj.⟩: *in keiner Weise* [2]*bescheiden* (1): -e Wünsche; man sollte aber auch nicht u. sein; (als Ausdruck der Höflichkeit:) ich hätte eine -e Frage; ⟨Abl.:⟩ **Ụnbescheidenheit,** die; -: *unbescheidene Art.*

unbescholten ['ʊnbəʃɔltn] ⟨Adj.; o. Steig.⟩ [mhd. unbescholten, eigtl. negiertes adj. 2. Part. zu: bescholten, ahd. biscëltan = schmähend herabsetzen]: *auf Grund seines/ihres einwandfreien Lebenswandels frei von öffentlichem, herabsetzendem Tadel; integer* (1): ein -er Mensch; es waren alles -e Leute; ein -es *(unberührtes* 1 c *u. daher einen untadeligen Ruf genießendes)* Mädchen; ⟨Abl.:⟩ **Ụnbescholtenheit,** die; -; ⟨Zus.:⟩ **Unbescholtenheitszeugnis,** das.

ụnbeschrankt ⟨Adj.; o. Steig.; nicht adv.⟩: *nicht beschrankt:* ein -er Bahnübergang.

unbeschränkt [auch: --'-] ⟨Adj.; o. Steig.⟩: *durch nichts beschränkt* (beschränken a): -e Kommandogewalt haben.

unbeschreiblich [auch: --'--] ⟨Adj.; o. Steig.⟩: **a)** *auf Grund seiner Merkwürdigkeit, Abweichung vom Gewohnten nicht zu beschreiben* (2): eine -e Empfindung, Farbe, Stimmung; es erging ihm ganz u. (geh.) *auf eine nicht zu beschreibende Weise schlimm;* **b)** *in seiner Außerordentlichkeit, seinem Übermaß nicht zu beschreiben* (2), *sehr groß, sehr stark:* ein -es Durcheinander; eine -e Angst erfaßte ihn; sie war u. *(überaus)* schön; sich u. *(über die Maßen)* freuen; **unbeschrieben** ⟨Adj.; o. Steig.⟩: *nicht beschrieben* (beschreiben 1): -e Seiten.

ụnbeschützt ⟨Adj.; o. Steig.; nicht adv.⟩: *ohne Schutz* (1).

unbeschwert ⟨Adj.; -er, -este⟩: *sich frei von Sorgen fühlend, nicht von Sorgen belastet:* eine -e Gewissen; eine -e Kindheit; u. leben; ⟨Abl.:⟩ **Ụnbeschwertheit,** die; -.

ụnbeseelt ⟨Adj.; o. Steig.; nicht adv.⟩: *keine Seele besitzend.*

unbesehen [auch: '----] ⟨Adj.; o. Steig.; nicht präd.⟩: *ohne die betreffende Sache genau angesehen, geprüft zu haben:* die -e Hinnahme einer Entscheidung; das kannst du u. verwenden; das glaube ich dir u. *(ohne zu zögern).*

ụnbesetzt ⟨Adj.; o. Steig.; nicht adv.⟩: *[noch] nicht besetzt* (bes. 2 a, 3, 4).

unbesiegbar [ʊnbə'ziːkbaːɐ̯, auch: '----] ⟨Adj.; o. Steig.; nicht adv.⟩: *nicht zu besiegen* (a): eine -e Armee; der Gegner glaubte sich u.; ⟨Abl.:⟩ **Unbesiegbarkeit** [auch: '-----], die; -; **unbesieglich** [ʊnbə'ziːklɪç, auch: '----] ⟨Adj.; o. Steig.; nicht adv.⟩: seltener für ↑unbesiegbar; ⟨Abl.:⟩ **Unbesieglichkeit** [auch: '-----], die; -; **unbesiegt** [auch: '----] ⟨Adj.; o. Steig.; nicht adv.⟩: *nicht besiegt* (a).

ụnbesonnen ⟨Adj.⟩: *nicht besonnen:* ein -er Entschluß; er war jung und u.; ⟨Abl.:⟩ **Ụnbesonnenheit,** die; -, -en: **1.** ⟨o. Pl.⟩ *unbesonnene Art:* seine jugendliche U. **2.** *unbesonnene Handlung, Äußerung:* sich zu -en hinreißen lassen.

ụnbesorgt ⟨Adj.; o. Steig.; nicht adv.⟩: *sich wegen etw. keine Sorgen zu machen brauchend; ohne Sorge:* seien Sie u., das werden wir regeln.

unbespielbar [auch: '----] ⟨Adj.; o. Steig.; nicht adv.⟩ (Sport): *nicht bespielbar* (2): der Rasen ist u.; **ụnbespielt** ⟨Adj.; o. Steig.; nicht adv.⟩: *nicht bespielt* (1): eine -e Kassette.

ụnbeständig ⟨Adj.; o. Steig.; nicht adv.⟩: **a)** *in seinem Wesen nicht beständig* (b); *oft seine Absichten, Meinungen ändernd:* ein -er Charakter, Liebhaber; er ist sehr u. in seinen Gefühlen und Neigungen; **b)** *wechselhaft, nicht gleichbleibend:* das Wetter war während der letzten Zeit sehr u.; das Glück war u.; ⟨Abl.:⟩ **Ụnbeständigkeit,** die; -.

ụnbestätigt ⟨Adj.; o. Steig.; nicht adv.⟩: *nicht bestätigt* (1 a); *inoffiziell:* nach -en Meldungen.

unbestechlich [auch: '----] ⟨Adj.; o. Steig.⟩: **a)** *nicht bestechlich:* ein -er Beamter; er war u. und tat streng seine Pflicht; **b)** *keiner Beeinflussung erliegend; sich durch nichts täuschen lassend:* ein -er Gewissensmensch; eine -e Wahrheitsliebe; sie war [in ihrem Urteil] u.; ⟨Abl.:⟩ **Unbestechlichkeit** [auch: '-----], die; -: *das Unbestechlichsein.*

unbestimmbar [auch: '----] ⟨Adj.; o. Steig.; nicht adv.⟩: *nicht genau zu bestimmen* (3): eine -e Pflanze; eine Frau von -em Alters; in einer -en Ferne war ein Geräusch zu vernehmen; ⟨Abl.:⟩ **Unbestimmbarkeit** [auch: '-----], die; -; **ụnbestimmt** ⟨Adj.; -er, -este; nicht adv.⟩: **a)** *nicht bestimmt* (I 1 b): jmdn. mit -em Mißtrauen ansehen; die Kommuniqués waren äußerst u. gehalten; **b)** *sich [noch] nicht bestimmen, festlegen lassend:* in einer -en, fernen Zukunft; ein junger Mann von -em Alters; es bleibt u., ob wir die Reise antreten; **c)** (Sprachw.) *nicht auf etw. Spezielles hinweisend* (Ggs.: bestimmt I 1 c): „ein" als -er Artikel; -es Zahlwort (z. B. manche, einige, viele); -es Fürwort *(Indefinitpronomen)*; ⟨Abl.:⟩ **Unbestimmtheit,** die; -: *das Unbestimmtsein;* svw. ↑Unschärferelation.

unbestreitbar [ʊnbə'ʃtrajtbaːɐ̯, auch: '----] ⟨Adj.; o. Steig.⟩: *sich nicht bestreiten* (1 a) *lassend; eine -e Tatsache;* die Wirkung war u. groß; seine Fähigkeiten waren u.; es zeigte sich u. ein neuer Trend; **ụnbestritten** [auch: --'--] ⟨Adj.; o. Steig.⟩: **a)** *nicht von jmdm. bestritten* (bestreiten 1 a): eine -e Tatsache; es ist, daß ... u. er ist u. einer der bedeutendsten Bildhauer des Jahrhunderts; **b)** *jmdm. nicht niemandem streitig gemacht:* -e Ansprüche.

ụnbeteiligt [auch: --'--] ⟨Adj.; o. Steig.⟩: **1.** *bei etw. innerlich nicht beteiligt, desinteressiert:* ein -er Zuschauer; er sprach in seinem sachlichen und ein wenig -en Art; die meisten blieben [merkwürdig] u.; u. dabeistehen. **2.** ⟨nicht adv.⟩ *sich nicht [als Mittäter] beteiligt habend:* er war an dem Mord u.; ⟨subst.:⟩ man hatte offensichtlich einen Unbeteiligten verhaftet; ⟨Abl.:⟩ **Unbeteiligtheit,** die; -.

ụnbetont ⟨Adj.; o. Steig.; nicht adv.⟩: *nicht betont.*

unbeträchtlich ⟨Adj.; --'--⟩ ⟨Adj.; o. Steig. selten⟩: *in keiner Weise beträchtlich:* eine -e Veränderung; seine Schulden waren [nicht] u.; ⟨Abl.:⟩ **Ụnbeträchtlichkeit,** die; -.

ụnbetreten ⟨Adj.; o. Steig.; nicht adv.⟩: *[noch] nicht* [1]*betreten* (1): -e Gebiete.

unbeugbar [auch: '--] ⟨Adj.; o. Steig.; nicht adv.⟩ (Sprachw.): svw. ↑indeklinabel; **unbeugsam** [auch: --'--] ⟨Adj.; o. Steig.⟩: *sich keinem fremden Willen beugend; sich nicht durch jmdn. in seiner Haltung beeinflussen lassend:* ein -er Verfechter dieser Idee; er war ein Mann von -em Rechtssinn; mit -er Zähigkeit an etw. festhalten; ⟨Abl.:⟩ **Ụnbeugsamkeit,** die; -: *unbeugsame Art.*

ụnbewacht ⟨Adj.; o. Steig.; nicht adv.⟩: *nicht bewacht:* ein -er Parkplatz; in einem -en Augenblick *(in einem Augenblick, wo er sich unbeobachtet wußte, wo es niemand sah)* nahm er Geld aus der Kasse; sie ließen die Zöglinge u.

ụnbewaffnet ⟨Adj.; o. Steig.; nicht adv.⟩: *nicht bewaffnet:* der Einbrecher war u.; etw. mit -em Auge (veraltend scherzh.; *. ohne Fernglas*) [nicht] erkennen können.

ụnbewältigt [auch: —'——] ⟨Adj.; o. Steig.; nicht adv., meist attr.⟩: *nicht bewältigt:* ein -es Problem; -e Konflikte.

ụnbewandert ⟨Adj.; nicht adv.⟩: *keineswegs bewandert.*

ụnbeweglich [auch: —'——] ⟨Adj.⟩: **1.** ⟨o. Steig.⟩ **a)** *sich nicht bewegend* (¹bewegen 1 b): die Luft war u.; u. [da]stehen, [da]sitzen; **b)** ⟨nicht adv.⟩ *sich nicht* ¹*bewegen* (1 a) *lassend* (Ggs.: beweglich 1) ein -es Maschinenteil, Verbindungsstück; -e Sachen *(Immobilien);* das Gelenk war nach dem Unfall u. **2.** *keine Veränderung im Gesichtsausdruck zeigend:* sie sahen sich mit -em Blick an; ihr Gesicht war, blieb u. **3.** *nicht beweglich* (Ggs.: beweglich 2): er ist [geistig] u. **4.** ⟨o. Steig.; nur attr.⟩ *(als Fest) an ein festes Datum gebunden:* Weihnachten ist ein -es Fest (Ggs.: bewegliche Feste); ⟨Abl.:⟩ **Ụnbeweglichkeit** [auch: —'———], die; -: *das Unbewegliche* (1–3); **ụnbewegt** ⟨Adj.; -er, -este⟩: **1.** ⟨o. Steig.⟩ *nicht bewegt* (¹bewegen 1 a): u. war das Wasser; u. [da]stehen; der See lag u. da. **2.** *nicht durch etw. zu einer Veränderung des Gesichtsausdrucks gebracht:* -en Gesichts zusehen.

ụnbewehrt ⟨Adj.; o. Steig.; nicht adv.⟩: **1.** (veraltend) *nicht bewehrt* (1). **2.** (Bauw., Technik) *nicht bewehrt* (2).

ụnbeweibt ⟨Adj.; o. Steig.⟩ (ugs. scherzh.): *nicht beweibt; als Mann unverheiratet.*

ụnbeweisbar [auch: '————] ⟨Adj.; o. Steig.; nicht adv.⟩: *nicht beweisbar;* **ụnbewiesen** ⟨Adj.; o. Steig.; nicht adv.⟩: **1.** *nicht bewiesen* (beweisen 1): eine -e Hypothese; etw. für u. halten. **2.** (selten) *sich, seine Fähigkeiten noch nicht bewiesen habend:* der noch unbewiesene ... Anfänger (K. Mann, Wendepunkt 147).

ụnbewirtschaftet [auch: —'———] ⟨Adj.; o. Steig.; nicht adv.⟩: *nicht bewirtschaftet* (1–3).

unbewohnbar ['———] ⟨Adj.; o. Steig.; nicht adv.⟩: **a)** *nicht bewohnbar, nicht als Wohnraum benutzbar;* **b)** *von solcher Art, daß in dem betreffenden Gebiet keine Menschen siedeln, leben können;* **ụnbewohnt** ⟨Adj.; o. Steig.; nicht adv.⟩: **a)** *nicht bewohnt;* **b)** *(als Gebiet)* nicht besiedelt.

ụnbewußt ⟨Adj.; nicht adv.⟩: **a)** *nicht bewußt* (1 c): -e seelische Vorgänge; das -e Denken, Handeln, „Große Künstler schaffen u.", meinte er (Dürrenmatt, Grieche 11); **b)** *ohne daß es jmdm. bewußt wird:* die -e Sehnsucht nach etw.; er hat u. das Richtige getan; **c)** *nicht bewußt* (1 a) (Ggs.: bewußt 1 a): ein -er Versprecher; es wurde falsch berichtet, bewußt oder u.; ⟨subst. zu a:⟩ **Ụnbewußte,** das; -n (Psych.): *(in der Psychoanalyse) hypothetischer Bereich nicht bewußter psychischer Prozesse, die bes. aus Verdrängtem bestehen u. das Verhalten beeinflussen können:* Träume gehen vom -n aus; das kollektive U. *(das Unbewußte, das überindividuelle menschliche Erfahrungen enthält;* nach C. G. Jung); ⟨Abl. zu a, b:⟩ **Ụnbewußtheit,** die; -.

unbezahlbar [ʊnbəˈtsaːlbaːɐ̯, auch: '————] ⟨Adj.; o. Steig.; nicht adv.⟩: **1.** *so teuer, daß man es kaum bezahlen* (1 a) *kann:* diese Mieten sind u. **2. a)** *so kostbar u. wertvoll, daß die betreffende Sache gar nicht mit Geld aufzuwiegen ist:* ein -es Gemälde; ein -er archäologischer Fund; **b)** (ugs. scherzh.) *für jmdn. von unersetzlichem Wert:* er ist [mit seinem Humor] einfach u.!; meine alte Kamera ist u.; ⟨Abl.:⟩ **Unbezahlbarkeit,** die; -; **ụnbezahlt** ⟨Adj.; o. Steig.; nicht adv.⟩: **a)** *nicht bezahlt* (1 a): eine -e Ware; -e Überstunden; -er Urlaub *(zusätzlicher Urlaub, der vom Lohn abgezogen wird);* **b)** *nicht bezahlt* (3): -e Rechnungen.

unbezähmbar [ʊnbəˈtsɛːmbaːɐ̯, auch: '————] ⟨Adj.; o. Steig.; nicht adv.⟩: *sich auf Grund seiner Intensität o. ä. nicht bezähmen lassend:* er war von einer -en Neugier; ⟨Abl.:⟩ **Unbezähmbarkeit** [auch: '————], die; -.

unbezweifelbar [ʊnbəˈtsvaɪ̯fl̩baːɐ̯, auch: '————] ⟨Adj.; nicht adv.⟩: *nicht zu bezweifeln.*

unbezwingbar [ʊnbəˈtsvɪŋbaːɐ̯, auch: '————], (häufiger:) **unbezwinglich** [auch: '————] ⟨Adj.; o. Steig.; nicht adv.⟩: **a)** *sich nicht bezwingen lassend:* die Festung schien unbezwingbar; **b)** *als Gefühl, Vorgang o. ä. in jmdm. nicht zu unterdrücken:* eine unbezwingbare/unbezwingliche Trauer, Sehnsucht.

Unbilden ['ʊnbɪldn̩] ⟨Pl.⟩ [mhd. unbilde (Sg.), eigtl. = was nicht zum Vorbild taugt, zu: unbil, ↑Unbill] (geh.): *sehr*

unangenehme Auswirkungen einer Sache:* die U. des Wetters ertragen müssen; Ein netter Kerl ..., der die U. einer Ehe floh (Lynen, Kentaurenfährte 345); **Ụnbildung,** die; -: *Mangel an Bildung* (1 b): etw. verrät jmds. U.; etw. aus U. sagen; das ist ein Zeichen von U; **Unbill** ['ʊnbɪl], die; - [urspr. schweiz., subst. aus mhd. unbil = ungemäß; verw. mit ↑billig, ↑Bild] (geh.): *üble Behandlung; Unrecht; etw. Übles, was jmd. zu ertragen hat:* alle U. des Krieges; U. von jmdm., vom Schicksal zu leiden haben; **ụnbillig** ⟨Adj.⟩ (geh.): *nicht billig* (3); ⟨Abl.:⟩ **Ụnbilligkeit,** die; - (geh.).

ụnblutig ⟨Adj.⟩: **1.** *ohne Blutvergießen; ohne daß bei einer feindlichen Auseinandersetzung Blut fließt:* ein -er Putsch; die Säuberung verlief u.; das Geiseldrama endete u. **2.** ⟨o. Steig.⟩ (Med.) *ohne Schnitt ins Gewebe u. daher ohne Blutverlust:* Die -e *(indirekte)* Messung des arteriellen Blutdrucks (Elektronik 11, 1971, 394).

ụnbotmäßig ⟨Adj. (oft scherzh. od. iron.)⟩: *aufsässig, sich nicht so verhaltend, wie es [von der Obrigkeit] gefordert wird:* -e Untertanen; eine -e Kritik; sich u. gegen die Polizei zeigen; ⟨Abl.:⟩ **Ụnbotmäßigkeit,** die; -.

ụnbrauchbar ⟨Adj.; o. Steig.; nicht adv.⟩: *nicht brauchbar* (Ggs.: brauchbar): ein -es Werkzeug; ⟨Abl.:⟩ **Ụnbrauchbarkeit,** die; - (Ggs.: Brauchbarkeit).

ụnbunt ⟨Adj.; o. Steig.; nicht adv.⟩: *nicht bunt* (1).

ụnbürokratisch ⟨Adj.⟩: *ganz u. gar nicht bürokratisch* (2) (Ggs.: bürokratisch 2): eine -e Hilfe; jmdm. sehr u. eine Genehmigung erteilen.

ụnbußfertig ⟨Adj.⟩ (christl. Rel.): *nicht bußfertig:* ein -er Mensch; u. sterben; ⟨Abl.:⟩ **Ụnbußfertigkeit,** die; -.

ụncharakteristisch ⟨Adj.⟩: *nicht charakteristisch.*

ụnchristlich ⟨Adj.⟩: *nicht christlich* (b): -er Haß; sich u. verhalten; ⟨Abl.:⟩ **Ụnchristlichkeit,** die; -.

Uncle Sam ['ʌŋkl 'sæm; engl.-amerik., wohl nach der scherzh. Deutung der Abk. U. S. (= United States) als Initialen für Uncle Sam = Onkel Sam(uel)]: *scherzhafte symbolische Bezeichnung für die [Regierung der] USA.*

und [ʊnt] ⟨Konj.⟩ [mhd. und(e), ahd. unta, unti, H. u.]: **1. a)** verbindet nebenordnend einzelne Wörter, Satzteile u. Sätze; kennzeichnet eine Aufzählung, Anreihung, Beiordnung od. eine Anknüpfung: du u. ich; gelbe, rote u. grüne Bälle; Äpfel u. Birnen; essen u. trinken; nach Berlin; Tag u. Nacht; Männer u. Frauen; Damenu. Herrenfriseur; er traf seinen Chef u. dessen Frau; ihr geht zur Arbeit, u. wir bleiben zu Hause; ich nehme an, daß sie morgen kommen u. daß sie alle helfen wollen; ⟨mit Inversion⟩ (veraltet:) wir haben uns sehr darüber gefreut, u. danken wir Dir herzlich; in formelhaften Verknüpfungen u. ähnliches; u. [viele] andere [mehr]; u. dergleichen; u. so fort/weiter (Abk.: usf., usw.); u., u. u. (ugs. emotional; *und so wäre noch vieles aufzuzählen)*; bei Additionen zwischen zwei Kardinalzahlen: drei u. *(plus)* vier ist sieben; **b)** verbindet Wortpaare, die Unbestimmtheit ausdrücken: aus dem u. dem/jenem Grund; um die u. die Zeit; er sagte, es sei der u. der; **c)** verbindet Wortpaare u. gleiche Wörter u. drückt dadurch eine Steigerung, Verstärkung, Intensivierung, eine stetige Fortdauer aus: sie kletterten noch u. höher; das Geräusch kam näher u. näher; es regnete u. regnete. **2. a)** verbindet einen Hauptsatz mit einem vorhergehenden; kennzeichnet ein zeitliches Verhältnis, leitet eine erläuternde, kommentierende, bestätigende o. ä. Aussage ein, schließt eine Folgerung o. einen Gegensatz, Widerspruch an: sie rief u. alle kamen; die Arbeit war zu Ende, u. er freute sich; er hielt es für richtig, u. das war es doch; elliptisch, schließt eine Folgerung an: noch ein Wort, u. du darfst nicht mehr mitspielen; elliptisch, verknüpft meist ironisch, zweifelnd, abwehrend o. ä. Gegensätzliches, unvereinbar Scheinendes u. hilfsbereit; ich u. singen? Ich kann nur krächzen; leitet einen ergänzenden, erläuternden o. ä. Satz ein, der durch einen Infinitiv mit „zu", seltener durch einen mit „daß" eingeleiteten Gliedsatz vertreten werden kann: sei so gut u. hilf mir ein wenig; sei so gut u. tu mir den Gefallen u. halt den Mund!; **b)** leitet einen Gliedsatz ein, der einräumende, seltener auch bedingenden Charakter hat: du mußt es tun, u. täte es dir noch so schwer; er fährt, u. will er nicht, so muß man ihn zwingen; **c)** leitet, oft elliptisch, eine Gegenfrage ein: u. der eine ergänzende, erläuternde o. ä. Antwort gefordert od. durch die gegensätzliche Meinung kundgetan wird: „Die Frauen wurden gerettet." „Und die Kin-

der?"; „Das muß alles noch weggebracht werden." „Und warum?".

Ụndank, der; -[e]s [mhd. undanc] (geh.): *undankbares, keinerlei Anerkennung zeigendes Verhalten statt Dankbarkeit für eine erwiesene Wohltat:* das ist empörender, krasser U.; für seine Hilfe hat er nur U. geerntet; Spr U. ist der Welt Lohn *(man kann eben nie mit Dankbarkeit rechnen);* **ụndankbar** ⟨Adj.; nicht adv.⟩ [mhd. undancbære]: **1.** *nicht dankbar* (1): ein -er Mensch, Freund; sei nicht so u.!; es wäre u., ihnen jetzt nicht auch beizustehen. **2.** *aufzuwendende Mühe, Kosten o. ä. nicht rechtfertigend, nicht befriedigend; nicht lohnend:* eine -e Aufgabe, Arbeit; ein -es Geschäft; solche Ämter sind immer sehr u.; ⟨Abl.:⟩ **Undankbarkeit,** die; - [spätmhd. undancbærkeit]: **1.** *undankbare* (1) *Haltung, Empfindung, Äußerung; das Undankbarsein.* **2.** *undankbare* (2) *Beschaffenheit, Art.*

ụndatiert ⟨Adj.; o. Steig.; nicht adv.⟩: *ohne Datierung* (1 b).
Undation [ʊndaˈtsi̯oːn], die; - [spätlat. undatio = das Wellenschlagen] (Geol.): *Hebung bzw. Senkung der Erdkruste bei der Epirogenese.*
undefinierbar [ʊndefiˈniːɐ̯ba.ɐ̯, auch '-----] ⟨Adj.⟩: *sich nicht, nicht genau bestimmen, festlegen lassend; so beschaffen, daß eine genaue Bestimmung, Identifizierung nicht möglich ist:* -e Laute, Geräusche; ein -es Gefühl; eine -e Angst; die Farbe des Stoffes ist u.; der Kaffee war, schmeckte u. (abwertend; *nicht ganz einwandfrei).*
undeklinierbar [auch: ---'-–] ⟨Adj.; o. Steig.; nicht adv.⟩ (Sprachw.): svw. ↑indeklinabel.
undemokratisch [auch: '-----] ⟨Adj.⟩: *nicht demokratisch* (2): eine -e Haltung, Methode, Entscheidung; u. vorgehen.
undẹnkbar ⟨Adj.; nicht adv.⟩: *sich der Vorstellungskraft entziehend; jmds. Denken, Vorstellung von etw. nicht zugänglich:* man hielt es für u., daß so etwas geschehen könnte; so etwas wäre früher u. gewesen; **undenklich** [ʊnˈdɛŋklɪç] ⟨Adj.⟩ nur in den Fügungen **seit, vor -er Zeit/-en Zeiten** (↑Zeit 4).
Underground [ˈʌndəgraʊnd], der; -s [engl. underground] (bildungsspr.): **1.** svw. ↑Untergrund (4 a). **2.** *künstlerische Bewegung, Richtung, die gegen den etablierten Kulturbetrieb gerichtet ist.* **3.** kurz für ↑Undergroundmusik; ⟨Zus.:⟩ **Undergroundfilm,** der: vgl. Undergroundmusik; **Undergroundmusik,** die: *dem Underground* (2) *entstammende Musik.*
Understatement [ˈʌndəˈstɛɪtmənt], das; -s, -s [engl. understatement, zu: to understate = zu gering angeben] (bildungsspr.): **a)** ⟨o. Pl.⟩ *bewußtes Untertreiben* (Ggs.: Overstatement); **b)** *bewußt untertreibende Äußerung.*
ụndeutbar ⟨Adj.; o. Steig.; nicht adv.⟩: *nicht deutbar;* **undeutlich** ⟨Adj.⟩: **a)** *nicht deutlich* (a), *nicht gut wahrnehmbar, nicht scharf umrissen:* ein -es Foto; eine -e Schrift, Aussprache; er war. nur u. erkennen; **b)** *nicht eindeutig festlegbar, nicht exakt; ungenau, vage:* eine nur -e Erinnerung, Vorstellung; sich u. ausdrücken; ⟨Abl.:⟩ **Undeutlichkeit,** die; -.
ụndeutsch ⟨Adj.; o. Steig.⟩: **a)** *nicht typisch deutsch:* er weiß sich mit einer geradezu -en Leichtigkeit, Lässigkeit zu bewegen; **b)** (bes. ns.) *einer Vorstellung vom Deutschtum* (a) *zuwiderlaufend:* -e Literatur, Kunst.
Undezime [ʊnˈdeːtsimə], die; -, -n [zu lat. undecimus = der elfte] (Musik): **a)** *elfter Ton einer diatonischen Tonleiter vom Grundton an* (Oktave plus Quarte); **b)** *Intervall von elf diatonischen Tonstufen.*
ụndialektisch ⟨Adj.⟩: **1.** (Philos.) *der Dialektik* (2 a), *nicht entsprechend, gemäß:* eine -e philosophische Methode, Denkweise. **2.** (bildungsspr.) *zu einseitig, starr, schematisch [vorgehend]:* -es Denken.
ụndicht ⟨Adj.; o. Steig.⟩: *nicht fest abschließend, in unerwünschter Weise durchlässig für Flüssigkeiten, Gase o. ä.* (Ggs.: dicht 1 c): eine -e Leitung; ein -es Dach, Fenster; der Verschluß, das Ventil ist u.; Ü Eine Sonderkommission untersuchte West-Berlins Polizeinetz auf -e Stellen (Spiegel 16, 1966, 32); ⟨Abl.:⟩ **Ụndichtigkeit,** die; -, -en ⟨Pl. selten⟩.
ụndifferenziert ⟨Adj.⟩ (bildungsspr.): **a)** *nicht differenziert* (1): eine -e Kritik; sich über u. über etw. äußern; im Hinblick auf Funktion, Form, Farbe o. ä. keine Einzelheiten, keine verschiedenartigen Abstufungen o. ä. aufweisend.
Undine [ʊnˈdiːnə], die; -, -n [H. u.]: *weiblicher Wassergeist.*
Ụnding, das [mhd. undinc = Übel, Unrecht]: **1.** meist in der Wendung **ein U. sein** *(unsinnig, völlig unangebracht, unpassend sein):* es ist ein U., die Kinder so spät noch allein weggehen zu lassen. **2.** (selten) *[Angst einflößender] unförmiger Gegenstand.*

ụndiplomatisch ⟨Adj.⟩: *nicht* ¹*diplomatisch* (2).
ụndiskutabel [auch: ---'--] ⟨Adj.; ...bler, -ste; nicht adv.⟩ (bildungsspr. abwertend): svw. ↑indiskutabel.
ụndiszipliniert ⟨Adj.; o. Steig.; -er, -este⟩ (bildungsspr.): **a)** *nicht diszipliniert* (a), *nicht an Disziplin* (1 a) *gewöhnt:* eine -e Klasse; **b)** *nicht diszipliniert* (b), *unbeherrscht, zuchtlos:* ein -er Mensch; -es Verhalten; der Libero spielt zu u.; ⟨Abl.:⟩ **Ụndiszipliniertheit,** die; -.
ụndogmatisch ⟨Adj.⟩ (bildungsspr.): *nicht dogmatisch* (2).
ụndramatisch ⟨Adj.⟩: **1.** *nicht dem Wesen dramatischer Dichtkunst entsprechend:* ein -es Stück. **2.** *nicht aufregend, ohne besondere Höhepunkte verlaufend:* der -e Verlauf eines Ereignisses; das Finale war, verlief u.
Undulation [ʊndulaˈtsi̯oːn], die; -, -en [zu spätlat. undula = kleine Welle]: **1.** (Physik) *Wellenbewegung, Schwingung.* **2.** (Geol.) *Verformung der Erdkruste bei der Orogenese;* ⟨Zus.:⟩ **Undulationstheorie,** die: - (Physik): *Theorie, nach der das Licht eine Wellenbewegung in einem sehr feinen, elastischen* ¹*Medium* (3) *ist;* **undulatorisch** [...ˈtoːrɪʃ] ⟨Adj.; o. Steig.⟩ (Physik): *wellenförmig.*
ụnduldsam ⟨Adj.⟩: *nicht duldsam, andere Haltungen, Meinungen o. ä. nicht gelten lassend; intolerant:* ein -er Mensch; sich sehr u. zeigen; ⟨Abl.:⟩ **Ụnduldsamkeit,** die; -: *Intoleranz.*
undulieren [ʊnduˈliːrən] ⟨sw. V.; hat⟩ (Med., Biol.): *wellenförmig verlaufen, auf- u. absteigen* (z. B. von einer Fieberkurve); **undulierende Membran* (Biol.; *der Fortbewegung dienendes, wellenförmige Bewegungen ausführendes Organell verschiedener einzelliger Organismen).*
undurchdringbar [ʊndʊrçˈdrɪnbaːɐ̯, auch '-----] ⟨Adj.; nicht adv.⟩ (seltener): svw. ↑undurchdringlich (1); **undurchdringlich** [auch: '-----] ⟨Adj.⟩: **1.** ⟨nicht adv.⟩ *so dicht, fest geschlossen o. ä., daß ein Durchdringen, Eindringen, Durchkommen* (1) *nicht möglich ist:* ein -es Dickicht; eine -e Wildnis; ein -er (sehr starker) Nebel; eine -e (sehr dunkle) Nacht; Ü ihr Geheimnis schien u. **2.** *innere Regungen, Absichten o. ä. nicht erkennen, nicht verschlossen:* eine -e Miene; sein Gesicht war zu einer -en Maske erstarrt; ⟨Abl.:⟩ **Undurchdringlichkeit** [auch: '-----], die; -.
undurchführbar [auch: '----] ⟨Adj.; o. Steig.; nicht adv.⟩: *nicht durchführbar:* -e Pläne; der Plan erwies sich als u.; ⟨Abl.:⟩ **Undurchführbarkeit** [auch: '-----], die; -.
undurchlässig ⟨Adj.; o. Steig.⟩: *nicht durchlässig:* ein ⟨für Luft und Wasser⟩ -es Gefäß; eine -e (impermeable) Membran; die Wandung ist u.; ⟨Abl.:⟩ **Ụndurchlässigkeit,** die; -.
undurchschaubar [auch: '----] ⟨Adj.; nicht adv.⟩: **1.** *nicht durchschaubar, sich nicht verstehen, begreifen lassend:* -e Pläne; die Zusammenhänge sind u. **2.** *in seinem eigentlichen Wesen, in seinen verborgenen Absichten nicht zu durchschauen* (a): ein -er Mensch; sie war, blieb u. für ihn; ⟨Abl.:⟩ **Undurchschaubarkeit** [auch: '-----], die; -.
ụndurchsichtig ⟨Adj.; nicht adv.; o. Steig.⟩: **1.** *nicht durchsichtig:* -es Glas; ein -er Vorhang; eine Bluse aus -em Stoff. **2.** *undurchschaubar* (2) *u. zu Zweifeln, Skepsis Anlaß gebend:* -er Bursche, Mensch; in -e Geschäfte, Dinge verwickelt sein; er spielte bei der Sache eine -e Rolle; ⟨Abl.:⟩ **Ụndurchsichtigkeit,** die; -.
Ụnd-Zeichen, das; -s, -: *Zeichen für das Wort „und" [in Firmennamen];* Et-Zeichen (&).
ụneben ⟨Adj.; o. Steig.; nicht adv.⟩: *nicht* ¹*eben* (2): -er Boden; der Weg ist u.; **nicht u. sein* (ugs.; *recht passabel, angenehm, in Ordnung, nicht übel sein):* der neue Lehrer ist nicht u.; Gegen sein -er nicht -er Plan; ⟨Abl.:⟩ **Ụnebenheit,** die; -, -en: **a)** ⟨o. Pl.⟩ *das Unebensein, unebene Beschaffenheit:* - die U. des Bodens; **b)** *Stelle, die etw. uneben ist:* die -en des Geländes.
ụnecht ⟨Adj.; o. Steig.; nicht adv.⟩: **1.** *nur nachgemacht, imitiert; künstlich hergestellt; falsch* (1 a) (Ggs.: echt 1 a): -er Schmuck; -e Pelze, Haare; das Bild war, erwies sich als u.; **b)** *nur vorgetäuscht, nicht wirklich empfunden, gedacht o. ä.* (Ggs.: echt 1 c): -e Freundlichkeit, Liebenswürdigkeit; die -en Töne in seiner Rede waren deutlich zu hören; seine Freude, sein Mitgefühl war, wirkte u. **2.** (Math.) *einen Zähler aufweisend, der größer ist als der Nenner:* -e Brüche. **3.** (Chemie, Textilw.) *(von Farben) gegenüber bestimmten chemischen u. physikalischen Einflüssen nicht beständig:* -e Farben; das Blau ist u.; ⟨Abl. zu 1, 3:⟩ **Ụnechtheit,** die; -.
ụnedel ⟨Adj.; ...dler, -ste⟩: **1.** (geh.) *nicht edel* (2), *nicht nobel* (1), *nicht niedrig* (4): eine unedle Gesinnung, Hand-

lung; u. denken; er hat sehr u. an ihr gehandelt. **2.** *(bes. von Metallen) häufig vorkommend, nicht sehr kostbar [u. gegen chemische Einflüsse bes. des Sauerstoffs nicht sehr widerstandsfähig]:* unedle Metalle, Steine.

unehelich ⟨Adj.; o. Steig.; nicht adv.⟩: **a)** *außerhalb einer Ehe geboren, nichtehelich, illegitim* (1 b) (Ggs.: ehelich 1): ein -es Kind; der erste Sohn war u. [geboren]; **b)** *ein uneheliches* (a) *Kind besitzend:* eine -e Mutter; ⟨Abl.:⟩ **Unehelichkeit,** die; -.

Unehre, die; - (geh.): *Minderung, Verlust der Ehre* (1 a), *des Ansehens, der Wertschätzung:* etw. macht jmdm. U., gereicht jmdm. zur U.; **unehrenhaft** ⟨Adj.; -er, -este⟩ (geh.): *nicht ehrenhaft:* -e Absichten, Taten; u. handeln; ⟨Abl.:⟩ **Unehrenhaftigkeit,** die; -; **unehrerbietig** ⟨Adj.⟩ (geh.): *ohne Ehrerbietung, respektlos;* ⟨Abl.:⟩ **Unehrerbietigkeit,** die; - (geh.); **unehrlich** ⟨Adj.⟩ [mhd. unērlich = schimpflich]: **a)** *nicht ehrlich* (1 a); *nicht offen* (5 a); *unaufrichtig:* ein -er Charakter, Freund; -e Absichten; sie treibt ein -es Spiel mit ihm; **b)** *nicht ehrlich* (1 b); *nicht zuverlässig; betrügerisch:* ein -er Angestellter; sich etw. auf -e Weise aneignen; u. erworbenes Geld; ⟨Abl.:⟩ **Unehrlichkeit,** die; -.

uneidlich ⟨Adj.; o. Steig.; meist attr.⟩ (jur.): *nicht eidlich.*

uneigennützig ⟨Adj.⟩: *selbstlos, nicht egoistisch, nicht eigennützig:* ein -er Freund; -e Hilfe; die jungen Leute wollten u. helfen; ⟨Abl.:⟩ **Uneigennützigkeit,** die; -.

uneigentlich: I. ⟨Adj.; nur attr.⟩ (selten) *nicht wirklich; nicht tatsächlich.* **II.** ⟨Adv.; im Anschluß an ein vorausgegangenes „eigentlich" (I)⟩ (scherzh.) *wenn man es nicht so genau nimmt:* wir müßten eigentlich gehen, aber u. könnten wir doch noch ein wenig bleiben.

uneingeschränkt ⟨Adj.; ----⟩ ⟨Adj.; o. Steig.⟩: *nicht eingeschränkt, ohne Einschränkung [geltend, wirksam, vorhanden]:* die -e *(absolute)* Freiheit; eine -e Vollmacht; -es Vertrauen, Lob; dieser Aussage stimmen wir u. zu.

uneingestanden ['ʊnˌaɪŋəʃtandn̩, auch: ---'--] ⟨Adj.; o. Steig.; nicht präd.⟩: *vor sich selbst nicht eingestanden:* eine -e Angst; sie fürchtete u., er könnte sie betrügen.

uneingeweiht ⟨Adj.; o. Steig.; nicht adv.⟩: *in etw. nicht eingeweiht, eingeführt, mit etw. nicht vertraut gemacht:* für -e Benutzer ist die Handhabung des Geräts fast unmöglich.

uneinholbar [ʊnˈaɪnhoːlbaːɐ̯, auch: '----] ⟨Adj.; o. Steig.; nicht adv.⟩: **a)** *einen solchen Vorsprung besitzend, daß ein Einholen* (1 a) *nicht mehr möglich ist:* die ersten Läufer waren u. davongeeilt; **b)** *sich nicht mehr aufholen* (1 a), *ausgleichen, wettmachen lassend:* ein -er Abstand, Vorsprung; der Verein liegt in dieser Saison u. an der Spitze.

uneinig ⟨Adj.; nicht adv.⟩: *in seiner Meinung [u. Gesinnung] nicht übereinstimmend; nicht einträchtig* (Ggs.: einig 1): -e Parteien; in diesem Punkt sind sie [sich] immer noch u.; ich bin [mir] mit ihm darin nach wie vor u. *(stimme mit ihm darin nicht überein);* ⟨Abl.:⟩ **Uneinigkeit,** die; -, -en: das Uneinigsein; Streit, Streitigkeit.

uneinnehmbar [ʊnˈaɪnneːmbaːɐ̯, auch: '----] ⟨Adj.; o. Steig.; nicht adv.⟩: *sich nicht einnehmen* (4) *lassend:* eine -e Festung; die Burg lag u. auf einem Berg; ⟨Abl.:⟩ **Uneinnehmbarkeit,** die; -, -.

uneins ⟨Adj.; nur präd.⟩ (seltener) svw. ↑uneinig: die Parteien waren, blieben u., schieden u. voneinander; der war u. mit ihm, wie es weitergehen sollte; er war sich selbst u. *(ist unentschlossen, schwankend).*

uneinsichtig ⟨Adj.⟩: *nicht einsichtig* (1), *unvernünftig, verstockt:* ein -es Kind; -e Eltern, Lehrer; der Angeklagte war, blieb u.; ⟨Abl.:⟩ **Uneinsichtigkeit,** die; -.

unempfänglich ⟨Adj.; nicht adv.⟩: *für etw. nicht empfänglich* (a), *nicht zugänglich:* er ist u. für Lob und Schmeicheleien; ⟨Abl.:⟩ **Unempfänglichkeit,** die; -.

unempfindlich ⟨Adj.⟩: **1.** *nicht empfindlich* (2 a), *wenig feinfühlig:* u. bis zur Dickhäutigkeit sein; er ist u. gegen Beleidigungen. **2.** *nicht empfindlich* (3), *nicht anfällig; widerstandsfähig; immun* (1 a): u. gegen Erkältungskrankheiten sein. **3.** *nicht empfindlich* (4): -e Tapeten; der Stoff ist recht u.; ⟨Abl.:⟩ **Unempfindlichkeit,** die; -.

unendlich ⟨Adj.; o. Steig.⟩ [mhd. unendelich, ahd. unentilih = unbegrenzt]: **1.** ⟨nicht adv.⟩ **a)** *ein sehr großes, unabsehbares, unbegrenzt scheinendes räumliches, auch zeitliches Ausmaß besitzend:* die -en Wälder des Nordens; das -e Meer; die -e Weite des Ozeans; das Erlebnis war u. weit; die Zeit war gerückt; eine -e Zeit war vergangen; der Weg, die Zeit schien ihr u.; das Objektiv auf „u." (Fot.) *auf eine nicht begrenzte Entfernung* einstellen; ⟨subst.:⟩ der Weg

scheint bis ins Unendliche zu führen; ***bis ins -e** *(unaufhörlich, endlos so weiter):* sie führten diese Gespräche bis ins -e; **b)** (Math.) *größer als jeder endliche, beliebig große Zahlenwert:* eine -e Zahl, Größe, Reihe; die Größe ist, wird u.; von eins bis u.; ⟨subst.:⟩ Parallelen schneiden sich im Unendlichen; Zeichen: ∞. **2.** (emotional) **a)** ⟨nicht adv.⟩ *überaus groß, ungewöhnlich stark [ausgeprägt]:* eine -e Liebe, Güte, Geduld; etw. mit -er Sorgfalt, Behutsamkeit behandeln; **b)** ⟨intensivierend bei Adj. u. Verben⟩ *in überaus starkem Maße; sehr, außerordentlich:* u. weit, groß, hoch, lange, langsam; dieses Volk ist u. liebenswert; sie war u. verliebt in ihn; sich über etw. u. freuen; ⟨Zus.:⟩ **unendlichemal,** unendlichmal ⟨Wiederholungsz., Adv.⟩: **a)** (selten) *unendliche* (1 b) *Male;* **b)** (emotional) *sehr oft, sehr häufig, sehr viel:* ich habe ihn u. gewarnt; er weiß u. mehr als du; ⟨Abl.:⟩ **Unendlichsein,** unendliches (1) Ausmaß, unendliche Beschaffenheit: die U. des Meeres. **2.** (geh.) *das Ohne-Ende-Sein von Raum u. Zeit; Ewigkeit* (1 a). **3.** (ugs.) svw. ↑Ewigkeit (2): es dauerte eine U., bis er zurückkam; **unendlichmal** ⟨Adv.⟩: ↑unendlichemal.

unentbehrlich [auch: '----] ⟨Adj.; nicht adv.⟩: *auf keinen Fall zu entbehren* (1 b), *unbedingt notwendig* (Ggs.: entbehrlich): er ist ein -es Werkzeug; der Apparat ist mir, für mich, für meine Arbeit u.; er hält sich für u.; ***sich u. machen** *(sich in solch einer Weise in seinem Aufgabenbereich betätigen, daß man unbedingt gebraucht wird);* ⟨Abl.:⟩ **Unentbehrlichkeit** [auch: '-----], die; -: *das Unentbehrlichsein* (Ggs.: Entbehrlichkeit).

unentdeckt [auch: '---] ⟨Adj.; o. Steig.; nicht adv.⟩: **1.** *noch nicht entdeckt* (1), *noch unbekannt:* ein bislang -er Krankheitserreger. **2.** *von niemandem entdeckt* (2), *bemerkt:* ein -es Talent; der Gesuchte lebte lange u. in einem Dorf.

unentgeltlich [auch: '----] ⟨Adj.; o. Steig.⟩: *kostenlos, umsonst, gratis:* eine -e Dienstleistung; der Transport ist, erfolgt u.; etw. u. tun, machen; er arbeitete dort u.; ⟨Abl.:⟩ **Unentgeltlichkeit** [auch: '-----], die; -.

unentrinnbar [auch: '----] ⟨Adj.; o. Steig.⟩ (geh.): *so geartet, daß ein Entrinnen, Umgehen, Vermeiden unmöglich ist; unvermeidlich:* das -e Schicksal; die u. bevorstehende Arbeit (Hesse, Sonne 27); ⟨Abl.:⟩ **Unentrinnbarkeit** [auch: '-----], die; - (geh.).

unentschieden ⟨Adj.; o. Steig.; nicht adv.⟩: **1. a)** *noch nicht entschieden* (entscheiden 1 a): eine -e Frage; die Sache, Angelegenheit ist noch u.; **b)** (Sport) *keinen Vorteil od. Nachteil für den einen od. für den andern Beteiligten aufweisend, ohne Sieger u. Verlierer endend* (entscheiden 2): ein -es Spiel; das Spiel steht, endete u.; sie trennten sich u.; ⟨subst.:⟩ sie erreichten ein Unentschieden *(den unentschiedenen Ausgang eines Spiels).* **2.** (seltener) svw. ↑unentschlossen (b): ein -er Mensch, Charakter; er hob u. die Schultern; ⟨Abl. zu 1 a, 2:⟩ **Unentschiedenheit,** die; -.

unentschlossen ⟨Adj.⟩ ⟨o. Steig.; nicht adv.⟩: *noch nicht zu einem Entschluß, einer Entscheidung gekommen:* ein -es Gesicht; er machte einen u. Eindruck, war, schien, wirkte u.; sie stand u. vor der Haustür; *b) nicht leicht, schnell Entschlüsse fassend; nicht entschlußfreudig:* ein -er Mensch, Charakter. Die; -. ⟨Abl.:⟩ **Unentschlossenheit,** die; -.

unentschuldbar [auch: '----] ⟨Adj.; o. Steig.; nicht adv.⟩: *nicht mehr entschuldbar, unverzeihlich:* ein -es Verhalten.

unentschuldigt ⟨Adj.; o. Steig.; nicht adv.⟩: *ohne Entschuldigung* (1, 2): -e Fehlzeiten; u. fehlen.

unentwegt [auch: '----] ⟨Adj.; -er, -este; nicht präd.⟩ [urspr. schweiz., Verneinung von ↑entwegt]: *stetig, beharrlich, unermüdlich, mit gleichmäßiger Ausdauer bei etw. bleibend, durchhaltend:* ein -er Kämpfer; sein -er Einsatz; u. weiterarbeiten; etw. festhalten; er bat u. *(ohne Unterbrechung)* darum; das Telefon läutete u. *(ununterbrochen);* ⟨subst.:⟩ nur ein paar Unentwegte waren geblieben.

unentwirrbar [auch: '----] ⟨Adj.; o. Steig.; nicht adv.⟩: **1.** *so verschlungen, durcheinander, daß ein Entwirren* (1) *unmöglich ist:* ein -es Knäuel, Geflecht. **2.** *so verworren, daß ein Entwirren* (2) *unmöglich ist:* eine -e politische Lage; ⟨Abl.:⟩ **Unentwirrbarkeit,** die; -.

unerachtet [ʊnˈɛʁˌʔaxtət, auch: '----] ⟨Präp. mit Gen.⟩ (veraltet): *ohne* ↑ungeachtet.

unerbittlich [ʊnˈɛʁˈbɪtlɪç, auch: '----] ⟨Adj.⟩ [spätmhd. unerbittlich]: **1.** *sich durch nichts erweichen, umstimmen lassend:* er ist Kritiker, Lehrer, Richter; etw. mit -er Stimme, Miene fordern, befehlen; u. *(rigoros)* vorgehen, durchgreifen. **2.** *in seinem Fortschreiten, Sichvollziehen,*

in seiner Härte, Gnadenlosigkeit durch nichts zu verhindern, aufzuhalten: das -e Schicksal, Gesetz; der Kampf war, tobte u.; ⟨Abl.:⟩ **Unerbịttlichkeit** [auch: '‒‒‒‒], die; -.

ụnerfahren ⟨Adj.; nicht adv.⟩: *[noch] nicht* [2]*erfahren, ohne Erfahrung:* ein -er Arzt, Rechtsanwalt; er ist noch u. auf seinem Gebiet; sie war kein -es Mädchen mehr *(hatte Lebenserfahrung)*; ⟨Abl.:⟩ **Ụnerfahrenheit,** die; -.

unerfịndlich [auch: '‒‒‒‒] ⟨Adj.; nicht adv.⟩ [spätmhd. unervindelich, zu mhd. ervinden, ahd. irfindan = herausfinden, gewahr werden, zu ↑finden] (geh.): *unerklärlich, nicht zu verstehen:* etw. geschieht aus -en Gründen; es ist, bleibt u., warum ...; eine solche Haltung ist mir u.

unerforschlich [ʊn|ɛɐˈfɔrʃlɪç, auch: '‒‒‒‒] ⟨Adj.; o. Steig.; nicht adv.⟩ *(bes. im religiösen Bereich) unergründlich, mit dem Verstand nicht zu erfassen:* nach Gottes -em Ratschluß; Gottes Wege sind u.

ụnerfreulich ⟨Adj.⟩: *zu Unbehagen, Besorgnis, Ärger o.ä. Anlaß gebend; nicht erfreulich; unangenehm:* eine -e Nachricht, Mitteilung, Sache, Veranstaltung; dieser Zwischenfall ist für alle sehr u.; der Abend endete sehr u.

unerfüllbar [auch: '‒‒‒‒] ⟨Adj.; o. Steig.; nicht adv.⟩: *nicht erfüllbar:* -e Wünsche, Erwartungen; die Bedingungen sind u.; ⟨Abl.:⟩ **Unerfüllbarkeit** [auch: '‒‒‒‒], die; -; **unerfüllt** ⟨Adj.; o. Steig.; nicht adv.⟩ **1.** *keine Erfüllung (2) gefunden habend:* -e Wünsche, Sehnsüchte; seine Forderungen, Bitten blieben u. **2.** *keine Erfüllung (1) gefunden habend; ohne inneres Erfülltsein:* ein -es Leben; sie war, fühlte sich u.; ⟨Abl. zu 2:⟩ **Ụnerfülltheit,** die; -.

ụnergiebig ⟨Adj.; nicht adv.⟩: *nicht, nicht sehr ergiebig:* -er Boden; -e Lagerstätten; eine -e Arbeit; das Thema ist ziemlich u.; ⟨Abl.:⟩ **Ụnergiebigkeit,** die; -.

unergründbar [auch: '‒‒‒‒] ⟨Adj.; nicht adv.⟩: *nicht, nicht leicht ergründbar; unergründlich (1):* die -en Antriebe, Motive zu einer Tat; ⟨Abl.:⟩ **Unergründbarkeit** [auch: '‒‒‒‒], die; -; **unergründlich** [auch: '‒‒‒‒] ⟨Adj.; nicht adv.⟩ **1.** *sich nicht ergründen lassend, unerklärlich, undurchschaubar [u. daher rätselhaft, geheimnisvoll]:* -e Motive, Zusammenhänge; ein -es Rätsel, Geheimnis; ein -es Lächeln; ein -er Blick; es wird immer u. bleiben, wie das geschehen konnte. **2.** (veraltend) *so tief, daß ein (fester) Untergrund, Boden nicht erkennbar, spürbar ist:* ein -e Meer; sie versanken in einem -en Morast; ⟨Abl.:⟩ **Unergründlichkeit** [auch: '‒‒‒‒], die; -.

ụnerheblich ⟨Adj.⟩: *nicht sehr ins Gewicht fallend; unbedeutend, unwesentlich, unwichtig* (Ggs.: erheblich): -e Unterschiede, Fortschritte; in -en Mengen; es entstand ein nur -er *(geringfügiger)* Schaden; die Verluste waren nicht u. *(beträchtlich)*; es ist u. *(ohne Bedeutung)*, ob ...; ⟨Abl.:⟩ **Ụnerheblichkeit,** die; -.

[1]**unerhört** ['ʊn|ɛɐhøːɐt] ⟨Adj.; o. Steig.; nicht adv.⟩ [spätmhd. unerhört = nie gehört] (geh.): *nicht erhört, unerfüllt (1):* eine -e Bitte; sein Flehen, seine Liebe blieb u.; [2]**ụnerhört** ⟨Adj.; -er, -este⟩ **1.** (oft emotional übertreibend) **a)** ⟨nicht adv.⟩ *außerordentlich groß, ungeheuer, ungewöhnlich:* eine -e Summe; ein -es Tempo; eine -e Anstrengung; eine -e Pracht; eine -e Schlamperei; seine Ausdauer ist u.; **b)** (intensivierend bei Adj. u. Verben) *sehr, überaus, erstaunlich:* eine u. spannende, interessante, schwierige Sache; ein u. zäher, fleißiger Mensch; sich u. freuen; er hat u. [viel] gearbeitet; er mußte u. gelitten haben. **2.** (abwertend) *unverschämt, schändlich, empörend, skandalös:* ein -es Vorgehen; eine -e Beleidigung; sein Verhalten war einfach u.; das ist ja wirklich u.!; ein u. benommen, aufgeführt. **3.** ⟨nicht adv.⟩ (geh.) *sich durch seine Besonderheit auszeichnend, hervorhebend; ungewöhnlich, einmalig:* ein -es Ereignis, Wunder.

unerkannt ['ʊn|ɛɐkant] ⟨Adj.; o. Steig.; nicht adv.⟩: *nicht, von niemandem erkannt, identifiziert:* u. bleiben.

unerklärbar [auch: '‒‒‒‒] ⟨Adj.; nicht adv.⟩ (seltener) svw. ↑unerklärlich; ⟨Abl.:⟩ **Unerklärbarkeit** [auch: '‒‒‒‒], die; -; **unerklärlich** [auch: '‒‒‒‒] ⟨Adj.; nicht adv.⟩: *sich nicht erklären lassend, unergründlich:* sein -es Verhalten; es geschah aus -en Gründen; eine -e Angst befiel sie; es ist [mir], bleibt u., wie das geschehen konnte; ⟨Abl.:⟩ **Unerklärlichkeit,** die; -.

unerläßlich [auch: '‒‒‒‒] ⟨Adj.; nicht adv.⟩: *unbedingt nötig, erforderlich:* eine -e Voraussetzung, Erfordernis, Bedingung; es ist u.; den Fall einer genauen Untersuchung zu unterziehen; wir halten dies für u.

unerlaubt ['ʊn|ɛɐlaupt] ⟨Adj.; o. Steig.⟩: *ohne Erlaubnis;*

[rechtlich] nicht erlaubt; verboten: eine -e Handlung; das -e Betreten des Gebäudes; -er Waffenbesitz ist strafbar; er ist der Schule u. ferngeblieben.

ụnerledigt ⟨Adj.; o. Steig.; nicht adv.⟩: *noch nicht erledigt:* -e Post, Arbeit; vieles ist u. geblieben.

unermeßlich [ʊn|ɛɐˈmɛslɪç, auch: '‒‒‒‒] ⟨Adj.⟩ (geh.): **1.** ⟨nicht adv.⟩ **a)** *unendlich (1 a), unbegrenzt scheinend:* die -e Weite der Wälder, des Meeres; in -er Ferne; ⟨subst.:⟩ das Unermeßliche von Zeit und Raum; **b)** *mengen-, zahlenmäßig nicht mehr überschaubar, von nicht mehr einschätzbarem Umfang:* -e *(immense)* Reichtümer, Güter, Schätze; der Weg ist von einer -en Menschenmenge umsäumt; * [bis] ins -e *(unaufhörlich, endlos so weiter):* seine Ansprüche wuchsen ins u. **2.** (emotional) **a)** ⟨nicht adv.⟩ *unendlich (2 a), überaus groß:* es Elend; -en Schaden anrichten; etw. ist von -er Bedeutung; **b)** (intensivierend bei Adj. u. Verben) *sehr, außerordentlich:* u. hoch, reich; das ist u. traurig; ⟨Abl.:⟩ **Unermeßlichkeit** [auch: '‒‒‒‒], die; -.

unermüdlich [ʊn|ɛɐˈmyːtlɪç, auch: '‒‒‒‒] ⟨Adj.⟩: *große Ausdauer, Beharrlichkeit, keinerlei Ermüdung zeigend:* ein -er Helfer, Kämpfer; etw. mit -er Ausdauer, -em Einsatz tun; er ist u. bei seiner Arbeit, in seiner Hilfsbereitschaft; u. arbeiten; ⟨Abl.:⟩ **Unermüdlichkeit** [auch: '‒‒‒‒], die; -.

ụnernst ⟨Adj.⟩: *Ernsthaftigkeit vermissen lassend:* ein -er Zuhörer; er wirkte u. auf mich; **Ụnernst,** der; -[e]s: *unernstes Verhalten.*

ụnerotisch ⟨Adj.; nicht adv.⟩: *nicht erotisch.*

ụnerquicklich ⟨Adj.⟩ (geh.): *unerfreulich:* eine -e Situation; es endete alles sehr u.; ⟨Abl.:⟩ **Ụnerquicklichkeit,** die; -.

unerreichbar [auch: '‒‒‒‒] ⟨Adj.; nicht adv.⟩: *nicht erreichbar; sich nicht erreichen (1, 2, 3) lassend;* ⟨Abl.:⟩ **Unerreichbarkeit** [auch: '‒‒‒‒], die; -; **unerreicht** [ʊn|ɛɐˈraiçt, auch: '‒‒‒‒] ⟨Adj.; o. Steig.; nicht adv.⟩: *bisher von niemandem erreicht:* eine -e Leistung; der Rekord ist u. geblieben.

unersättlich [ʊn|ɛɐˈzɛtlɪç, auch: '‒‒‒‒] ⟨Adj.; nicht adv.⟩: **1.** (seltener) *einen nicht zu stillenden Hunger aufweisend; nicht satt zu bekommen:* er aß mit der Gier eines -en Tieres. **2.** *sich durch nichts zufriedenstellen, befriedigen, stillen lassend:* ein -es Verlangen, Sehnen; eine -e Neugier; er ist u. in seinem Wissensdurst; sein Lerneifer ist u.; ⟨Abl.:⟩ **Unersättlichkeit,** die; -.

ụnerschlossen ⟨Adj.; o. Steig.⟩: **a)** *noch nicht zugänglich gemacht, noch nicht genug erforscht:* ein -es Gebiet; -e Märkte; **b)** *noch nicht nutzbar gemacht:* -e Bodenschätze.

unerschöpflich [auch: '‒‒‒‒] ⟨Adj.; nicht adv.⟩: **1.** *so umfangreich, daß ein vollständiger Verbrauch nicht möglich ist; sich nicht erschöpfen (1 a) lassend:* -e Vorräte, Reserven; eine -e Menge von Lebensmitteln; seine finanziellen Mittel schienen u. zu sein; Ü ihre Geduld, Güte war u. *(grenzenlos)*; sie war u. im Erfinden von Ausreden. **2.** *so umfangreich, vielgestaltig, daß eine vollständige Behandlung, Erörterung nicht möglich ist; sich nicht erschöpfen (1 b) lassend:* ein -es Thema; ihr Gesprächsstoff war u.; ⟨Abl.:⟩ **Unerschöpflichkeit** [auch: '‒‒‒‒], die; -.

ụnerschrocken ⟨Adj.⟩ [mhd. unerschrocken, zu ↑erschrecken]: *sich durch nichts erschrecken, abschrecken lassend:* ein -er Kämpfer für die Freiheit; sein -es Auftreten beeindruckte; u. für etw. eintreten; ⟨Abl.:⟩ **Ụnerschrockenheit,** die; -.

unerschütterlich [ʊn|ɛɐˈʃʏtɐlɪç, auch: '‒‒‒‒] ⟨Adj.⟩: *sich durch nichts erschüttern (1 b), in Frage stellen lassend; von großer, gleichbleibender Festigkeit, Beständigkeit:* ein -er Glaube, Optimismus; -e Liebe; mit -em *(stoischem)* Gleichmut; sein Vertrauen, sein Wille ist u.; an etw. u. in seinem Vertrauen, an etw. festhalten; ⟨Abl.:⟩ **Unerschütterlichkeit** [auch: '‒‒‒‒], die; -.

unerschwinglich [auch: '‒‒‒‒] ⟨Adj.; o. Steig.; nicht adv.⟩: *nicht erschwinglich:* -e Preise; ein solcher Urlaub ist für uns einfach u. *(überaus)* teure Grundstücke.

unersetzbar [auch: '‒‒‒‒] ⟨Adj.; o. Steig.; nicht adv.⟩ (seltener): svw. ↑unersetzlich; **unersẹtzlich** [auch: '‒‒‒‒] ⟨Adj.; o. Steig.; nicht adv.⟩: *sich nicht ersetzen lassend:* -e Werte, Kunstschätze; ein -er *(durch nichts wiedergutzumachender)* Verlust, Schaden; er ist ein -er Mitarbeiter; er hält sich selbst für u.; ⟨Abl.:⟩ **Unersẹtzlichkeit** [auch: '‒‒‒‒], die; -.

ụnersprießlich [auch: ‒‒'‒‒] ⟨Adj.; nicht adv.⟩ (geh.): *keinen Nutzen bringend [u. dabei recht unerfreulich]:* ein -es Gespräch; die Zusammenarbeit war ziemlich u.

unerträglich [auch: '‒‒‒‒] ⟨Adj.; nicht adv.⟩: **a)** *so geartet,*

beschaffen, daß es kaum zu ertragen ist: -e Schmerzen; -er Lärm; in einer -en Lage, Situation sein; er ist ein -er Mensch, Kerl; seine Launen sind u.; er ist heute wieder u.; Es ist mir u., so hilflos vor Ihnen zu stehen (Hochhuth, Stellvertreter 213); **b)** 〈intensivierend bei Adj. u. Verben〉 *sehr, überaus, in kaum erträglichem Maße:* es ist u. heiß; ein u. albernes Benehmen; seine Hand schmerzte u.; 〈Abl.:〉 **Unerträglichkeit** [auch: '-----], die; -.

unerwähnt ['ʊn|ɛɐ̯vɛːnt] 〈Adj.; o. Steig.; nicht adv.〉: *nicht erwähnt, genannt:* noch -e Punkte; etw. u. lassen.

unerwartet ['ʊn|ɛɐ̯vartət, auch: --'--] 〈Adj.; o. Steig.〉: *von niemandem erwartet, unvorhergesehen, überraschend:* eine -e Nachricht; -er Besuch; etw. nimmt eine -e Wende; sein plötzlicher Entschluß war für alle, kam allen u.; etw. völlig u. tun, sagen; er starb plötzlich und u.; es geschah nicht ganz u. *(man hatte damit gerechnet);* 〈subst.:〉 plötzlich geschah etw. völlig Unerwartetes.

unerweisbar [auch: --'--] 〈Adj.; o. Steig.; nicht adv.〉 (seltener): *nicht erweisbar:* eine -e Behauptung; **unerweislich** [auch: --'--] 〈Adj.; o. Steig.; nicht adv.〉 (selten): svw. ↑unerweisbar.

unerwidert ['ʊn|ɛɐ̯viːdɐt] 〈Adj.; o. Steig.; nicht adv.〉: **1.** *ohne Antwort* (a)*, Erwiderung* (1) *bleibend; unbeantwortet:* eine -e Frage; sie ließ seinen Brief u. **2.** *ohne entsprechende, in gleicher Weise erfolgende Reaktion, Erwiderung* (2) *bleibend:* ein -er Besuch; seine Liebe zu ihr blieb u.

unerwünscht 〈Adj.; nicht adv.〉: *nicht erwünscht, nicht willkommen; niemandem angenehm:* eine -e Unterbrechung, Störung; ein -er Besucher; -e Nebenwirkungen eines Präparats; eine -e *(nicht beabsichtigte u. nicht gewollte)* Schwangerschaft; ich glaube, ich bin hier u.; sein Besuch kam u.; 〈Abl.:〉 **Unerwünschtheit,** die; -.

unerzogen ['ʊn|ɛɐ̯tso:gn̩] 〈Adj.; nicht adv.〉: *keine gute Erziehung besitzend:* ein -er Junge; ihre Kinder sind u.

unfachmännisch 〈Adj.〉: eine u. ausgeführte Arbeit.

unfähig 〈Adj.; nicht adv.〉: **1.** *den gestellten Aufgaben nicht gewachsen; nicht fähig* (1): ein -er Mitarbeiter; diesen Mann können wir nicht brauchen, er ist doch völlig u. **2.** * **zu** etw. u. sein* *(zu etw. nicht in der Lage, nicht imstande sein):* er ist zu einer solchen Tat/(geh.:) einer solchen Tat u.; er war u., einen klaren Gedanken zu fassen; 〈auch attr.:〉 ein zu solchen Aufgaben -er Mann; 〈Abl.:〉 **Unfähigkeit,** die; -.

unfair 〈Adj.〉: **a)** *nicht fair* (a): ein -er Kritiker; ein -es Verhalten; es ist u., so etwas hinter meinem Rücken zu tun; **b)** (Sport) *nicht fair* (b): ein -er Spieler, Sportler, Wettkampf; u. boxen; **Unfairneß,** die; -.

Unfall, der; -[e]s, Unfälle [spätmhd. unval = Unglück, Mißgeschick]: *den normalen Ablauf von etw. plötzlich unterbrechender Vorfall, ungewolltes Ereignis, bei dem Menschen verletzt od. getötet werden od. Sachschaden entsteht:* ein schwerer, entsetzlicher, tragischer, bedauerlicher, leichter, kleiner, selbstverschuldeter U.; einen tödlichen U. erleiden *(bei einem Unfall ums Leben kommen);* ein U. mit tödlichem Ausgang, mit Blechschaden; ein U. im Betrieb, im Straßenverkehr, mit dem Auto; der U. ist glimpflich verlaufen, forderte drei Menschenleben; auf den vereisten Straßen ereigneten sich mehrere Unfälle; einen U. haben, erleiden, herbeiführen, verursachen, (ugs.:) bauen, melden, aufnehmen; Unfälle verhüten; Opfer eines -s werden; bei einem U. ums Leben kommen; Tod durch U.; gegen Unfälle versichert sein; in einen U. verwickelt werden.

Unfall-, Unfall-: ~**arzt,** der: *Arzt, der bei Unfällen gerufen, aufgesucht wird;* ~**auto,** das; ↑~wagen (2); ~**beteiligte,** der u. die (bes. Versicherungsw.): *jmd., der an einem Unfall beteiligt ist;* ~**chirurgie,** die: *auf die operative Behandlung von Verletzungen bei Unfällen spezialisiertes Teilgebiet der Chirurgie;* ~**fahrer,** der (bes. Versicherungsw.): *Fahrer eines Kraftfahrzeugs, der einen Verkehrsunfall verursacht hat;* ~**flucht,** die (jur.): svw. ↑Fahrerflucht, dazu: ~**flüchtig** 〈Adj.; o. Steig.; nicht adv.〉: ein -er Fahrer; ~**folgen** 〈Pl.〉: *aus einem Unfall entstehende negative Folgen:* er starb an den U.; ~**forschung,** die: Bundesanstalt für Arbeitsschutz und U.; ~**frei** 〈Adj.; o. Steig.〉: *ohne einen Verkehrsunfall verursacht zu haben:* ein -er Fahrer; er fährt schon zehn Jahre lang u.; ~**gefahr,** die: *Gefahr eines Unfalls:* bei diesem Wetter besteht erhöhte U.; -en in Haus und Garten, dazu: ~**gefahrenquelle,** die: die Kreuzung ist eine U.; Nummer 9; ~**gegner,** der (Versicherungsw.): *Unfallbeteiligter, der Ansprüche an einen anderen Beteiligten erhebt od. gegen*

den von einem anderen Ansprüche erhoben werden; ~**geschädigte,** der u. die (Versicherungsw.): *durch einen Unfall Geschädigter;* ~**häufigkeit,** die; ~**hergang,** der: den U. schildern; ~**hilfe,** die: **1.** *Hilfeleistung bei einem Unfall:* eine schnelle U. muß gewährleistet sein. **2.** vgl. ~station; ~**klinik,** die: vgl. ~krankenhaus; ~**krankenhaus,** das: *chirurgisches Krankenhaus für Unfallverletzte;* ~**opfer,** das: *Opfer* (3) *eines Unfalls;* ~**rate,** die: vgl. ~quote; ~**rente,** die (Versicherungsw.): *Rente aus einer Unfallversicherung* (a); ~**schaden,** der; ~**schock,** der: unter U. stehen; ~**schutz,** der: *Gesamtheit der Maßnahmen zur Verhütung von Unfällen (bes. im Rahmen des Arbeitsschutzes),* dazu: ~**schutzvorschrift,** die; ~**sicher** 〈Adj.; nicht adv.〉: *Unfälle weitgehend ausschließend; gegen Unfallgefahr gesichert:* -e Maschinen; ~**station,** die: *medizinische Einrichtung, bes. Station in einem Krankenhaus, für die sofortige Behandlung von Unfallverletzten;* ~**statistik,** die; ~**stelle,** die: *Stelle, an der sich ein Unfall ereignet hat:* die U. wurde sofort abgesperrt; ~**tod,** der: *durch einen Unfall verursachter Tod eines Menschen;* ~**tote,** der 〈meist Pl.〉: *(in statistischen Angaben) jmd., der bei einem Unfall ums Leben gekommen ist;* ~**trächtig** 〈Adj.〉: eine -e Kreuzung; ~**ursache,** die: nach der U. forschen; ~**verhütung,** die: vgl. ~schutz; ~**verletzte,** der u. die (Versicherungsw.): *infolge eines Unfalls verletzter Mensch;* ~**versicherung,** die: **a)** *Versicherung von Personen gegen die Folgen eines Unfalls:* eine U. abschließen; **b)** *Unternehmen, das Unfallversicherungen* (a) *abschließt:* seine U. wollte nicht zahlen; ~**wagen,** der: **1.** (Versicherungsw.) *Auto, das bei einem Unfall beschädigt worden ist.* **2.** *besonders ausgerüsteter, zur Unfallstelle eingesetzter Rettungswagen, Krankenwagen;* ~**zeit,** die: *Zeitpunkt, zu dem ein Unfall geschehen ist;* ~**zeuge,** der: *Zeuge eines Unfalls;* ~**ziffer,** die: vgl. ~quote.

Unfäller ['ʊnfɛlɐ], der; -s, - (bes. Psych.): *jmd., dessen Verhaltensweisen leicht zu Unfällen führen.*

unfaßbar [auch: '---] 〈Adj.; o. Steig.; nicht adv.〉: **a)** *dem Verstand nicht zugänglich; nicht zu begreifen, zu verstehen:* ein -es Wunder; der Gedanke war ihm u. u., wie das geschehen konnte; **b)** *das normale Maß übersteigend, so daß man es nicht wiedergeben od. begreifen kann; unglaublich:* eine -e Armut, Grausamkeit, Roheit; das Glück wollte ihr u. scheinen; **unfaßlich** [auch: '---] 〈Adj.; o. Steig.; nicht adv.〉: svw. ↑unfaßbar.

unfehlbar [auch: '---] 〈Adj.〉: **1.** 〈nicht adv.〉 *keinen Fehler begehend; keinen Fehler, Irrtum unterworfen* (Ggs.: fehlbar 2): es gibt keine -en Menschen; die Kirche hat kein -es Lehramt; einen -en *(untrüglichen)* Instinkt, Geschmack haben; er hält sich für u. **2.** 〈meist adv.; nicht präd.〉 *ganz gewiß, sicher; unweigerlich:* das ist der -e Weg ins Verderben; wenn er so weitermacht, wird er u. scheitern; 〈Abl. zu 1:〉 **Unfehlbarkeit** [auch: '-----], die; - (Ggs.: Fehlbarkeit); 〈Zus.:〉 **Unfehlbarkeitsglaube[n]** [auch: '------], der (kath. Kirche): *Glaube an die Unfehlbarkeit des Papstes.*

unfeierlich 〈Adj.〉: *nicht, wenig feierlich* (a).

unfein 〈Adj.〉: *nicht fein* (4)*, nicht vornehm, gepflegt, elegant; ordinär* (1 a): -e Manieren; ein -es Benehmen haben; lautes Schneuzen galt als u.; 〈Abl.:〉 **Unfeinheit,** die; -.

unfern 〈Präp. mit Gen. u. Adv.〉 (seltener): svw. ↑unweit.

unfertig 〈Adj.; o. Steig.〉 *noch nicht fertiggestellt, noch nicht in endgültigem Zustand befindlich:* ein -es Manuskript; -er Aufsatz, Artikel; seine Thesen waren noch u.; **b)** *noch unfertig, noch nicht ausgereift:* ein junger unfertiger Künstler, Wissenschaftler; er ist, wirkt noch u.; 〈Abl.:〉 **Unfertigkeit,** die; -.

Unflat ['ʊnflaːt], der; -[e]s [mhd. unvlāt, eigtl. = Unsauberkeit, zu mhd. vlāt, eigtl. flāt = Sauberkeit, Schönheit] (geh., veraltend): *widerlicher, ekelhafter Schmutz, Dreck:* ihm schauderte vor dem U.; in dem Verlies; U. geh. abwertend:) die Presse kübelte U. auf ihn; 〈Abl.:〉 **unflätig** [ʊnflɛːtɪç] 〈Adj.〉 [mhd. unvlætic = schmutzig] (geh. abwertend): *in höchst ungebührlicher Weise derb, unanständig:* -e Worte, Ausdrücke, Reden, Lieder, Beschimpfungen; ein -es Benehmen; ein -er Mensch; u. schimpfen; 〈Abl.:〉 **Unflätigkeit,** die; -, -en [spätmhd. unvlæticheit = Unsauberkeit]: **1.** 〈o. Pl.〉 *das Unflätigsein, unflätige Beschaffenheit.* **2.** *unflätige Handlung, Äußerung.*

unflektiert ['ʊnflɛktiːɐ̯t] 〈Adj.; o. Steig.; nicht adv.〉 (Sprachw.): *nicht flektiert, ungebeugt.*

ụnflott ⟨Adj.⟩ nur in der Fügung **nicht u.** (ugs.; *beachtenswert gut, schön; bemerkenswert; nicht übel*): sie ist eine gar nicht -e Person; das hast du dir nicht u. ausgedacht.

ụnfolgsam ⟨Adj.; nicht adv.⟩: *nicht folgsam:* ein -es Kind; ⟨Abl.:⟩ **Ụnfolgsamkeit,** die; -.

Ụnform, die; -, -en ⟨Pl. selten⟩ (selten): *Mangel an Form* (1); *das Nichtgeformtsein:* Wenn Schwesterntracht gedacht war ..., durch U. Form vergessen zu machen (Kant, Impressum 282); **ụnförmig** ⟨Adj.; nicht adv.⟩: *keine, nicht die richtige Form aufweisend u. dabei zu groß, zu dick, zu massig; keine gefälligen Proportionen habend; plump, ungestalt:* eine -e Gestalt; er hat einen -en Kopf, eine -e Nase, -e Beine; ein -er Klumpen; der Fuß war u. angeschwollen, u. dick geworden; ⟨Abl.:⟩ **Ụnförmigkeit,** die; -.

ụnförmlich ⟨Adj.⟩: **1.** *nicht förmlich* (2), *nicht steif u. konventionell:* ein -es Verhalten; eine ganz -e Begrüßung; es ging ganz u. zu; etw. u. tun, sagen. **2.** (veraltet) svw. ↑unförmig.

ụnfrankiert ⟨Adj.; o. Steig.; nicht adv.⟩: *nicht frankiert.*

ụnfraulich ⟨Adj.; o. Steig.; nicht adv.⟩: *nicht fraulich:* eine -e Mode.

ụnfrei ⟨Adj.; -er, -[e]ste⟩: **1.** ⟨nicht adv.⟩ *nicht im Zustand der Freiheit* (1) *lebend; gesellschaftlich, politisch, wirtschaftlich o. ä. unterdrückt, abhängig:* ein -es Volk; er lebte, fühlte sich als -er Mann; ein -es Leben; die -en (hist.; *hörigen, leibeigenen*) Bauern; in seinen Entscheidungen u. (*abhängig, gebunden*) sein. **2.** *an [moralische] Normen allzu stark gebunden, von [sittlichen] Vorurteilen abhängig; innerlich, persönlich nicht frei* (1 c): seine -e Art, Haltung, Sprache irritierte sie; sie fühlte sich in diesem Kreise u.; früher wurden die Kinder -er erzogen; **3.** ⟨nicht adv.⟩ (Postw.) *nicht frankiert:* eine -e Sendung; das Paket u. schicken; ⟨subst. zu 1:⟩ **Ụnfreie,** der u. die (hist.): *Person aus dem Stande derer, die keine Rechtsfähigkeit u. keine politischen Rechte besaßen u. in der Verfügungsgewalt eines Herrn standen;* ⟨Abl.:⟩ **Ụnfreiheit,** die; -; **ụnfreiwillig** ⟨Adj.; o. Steig.⟩: **1.** *nicht freiwillig; gegen den eigenen freien Willen; gezwungen:* ein -er Aufenthalt; sie mußten das Land u. verlassen. **2.** *nicht beabsichtigt; aus Versehen geschehend:* -er Humor; ein -er Witz, Scherz; er hat u. ein Bad genommen (scherzh.; *er ist ins Wasser gefallen*).

ụnfreundlich ⟨Adj.⟩: **1.** *nicht freundlich* (1 a), *nicht liebenswürdig, nicht entgegenkommend, ungefällig:* ein -er Mensch; -es Personal; ein -es Gesicht machen; eine -e Antwort; ein -er Akt, eine -e Handlung (Dipl., Völkerr.; *Handlung eines Staates, durch die ein anderer Staat gekränkt, verletzt wird*); sei doch nicht so u. zu ihm/(seltener auch:) gegen ihn; der Empfang war kurz u.; jmdn. sehr u. behandeln. **2.** ⟨nicht adv.⟩ *nicht freundlich* (1 b), *nicht ansprechend, unangenehm wirkend:* ein -es Wetter, Klima; eine -e Gegend; der ganze Sommer war u. und verregnet; ⟨Abl.:⟩ **Ụnfreundlichkeit,** die; -, -en: **1.** ⟨o. Pl.⟩ *das Unfreundlichsein.* **2.** *unfreundliche* (1) *Handlung, Äußerung.*

Ụnfriede, der; -ns, (seltener:) **Ụnfrieden,** der; -s: *Zustand der Spannung, Uneinigkeit, Gereiztheit, der durch Unstimmigkeiten, Zerwürfnisse, Streitigkeiten hervorgerufen wird:* in diesem Hause, unter/zwischen ihnen herrscht U.; er stiftet immer Unfrieden; sie lebten in Unfrieden, gingen in Unfrieden auseinander.

unfrisiert ⟨'ʊnfrizi:ɐt⟩ ⟨Adj.; o. Steig.; nicht adv.⟩: **1.** *[noch] nicht frisiert* (1), *gekämmt:* ein -er Kopf; -e Haare; sie war u., lief u. umher. **2.** (ugs.) **a)** *nicht frisiert* (2 a): eine -e Bilanz; der Bericht war u. **b)** (Kfz.-T.) *nicht frisiert* (2 b): ein -es Mofa.

ụnfroh ⟨Adj.⟩ (seltener): *nicht froh* (1 a), *mißgestimmt.*

ụnfruchtbar ⟨Adj.; nicht adv.⟩: **1.** *nicht, nicht sehr fruchtbar* (1 a), *nicht ertragreich:* -er Boden; das Land ist u.; Ü meine Anregungen fielen auf -en Boden. **2.** (Biol., Med.) *unfähig zur Zeugung, zur Fortpflanzung; steril:* eine -e Frau, ein -er Mann; die -en Tage der Frau *(Tage, an denen eine Empfängnis nicht möglich ist)*; die Stute ist u. **3.** *nicht fruchtbar* (2), *keinen Nutzen bringend; zu keinen positiven Ergebnissen führend, unnütz:* eine -e Diskussion; -e Gedanken; Vergleiche mit der Neuzeit sind darum u. *(führen zu nichts;* Thieß, Reich 419); ⟨Abl.:⟩ **Ụnfruchtbarkeit,** die; -. **Ụnfruchtbarmachung,** die; -, -en: *das Sterilisieren* (2).

Ụnfug ⟨'ʊnfu:k⟩, der; -[e]s [mhd. unvuoc, zu ↑fügen]: **1.** *ungehöriges, andere belästigendes, störendes Benehmen, Treiben, durch das oft auch ein Schaden entsteht:* so ein dummer U.; grober U. *(ordnungswidriges Verhalten, durch das die Allgemeinheit belästigt, die öffentliche Ordnung gestört wird)*; was soll dieser U.!, laß diesen U.!; allerlei U. *(Allo-*

tria, Possen 1) *treiben, anstellen.* **2.** *unsinniges, dummes Zeug; Unsinn:* das ist doch alles U.!; rede keinen U.!

ụngalant ⟨Adj.; -er, -este⟩ (bildungsspr. veraltend): *unhöflich gegenüber Damen* (Ggs.: galant a): ein -es Benehmen.

ụngangbar [auch: -'--] ⟨Adj.; o. Steig.; nicht adv.⟩ (seltener): *nicht begehbar* (Ggs.: gangbar 1): ein -er Weg.

ụngar ⟨Adj.; o. Steig.; nicht adv.⟩ (Landw.): *mangelnde Bodengare aufweisend* (Ggs.: ¹gar 2).

ụngastlich ⟨Adj.⟩: **1.** *nicht gastlich, nicht gastfreundlich:* ein -es Haus; sich u. benehmen. **2.** ⟨nicht adv.⟩ *zum Verweilen wenig verlockend, wenig einladend:* ein kahler, -er Raum; ⟨Abl.:⟩ **Ụngastlichkeit,** die; -.

ụngeachtet [auch: --'--]: **I.** ⟨Präp. mit Gen.⟩ (geh.) *ohne Rücksicht auf, trotz:* u. wiederholter Mahnungen/(auch:) wiederholter Mahnungen u. unternahm er nichts; u. seiner Verdienste wurde er entlassen; u. der Tatsache, daß ...; u. dessen [, daß ...]. **II.** ⟨Konj.⟩ (veraltend) svw. ↑obwohl: Ich blieb in hoher Erregung neben ihm, u. ich wußte, daß ... (Molo, Frieden 59).

ụngeahndet ⟨Adj.; o. Steig.; nicht adv.⟩: *nicht geahndet.*

ụngeahnt ⟨'ʊngə|a:nt, auch: --'-⟩ ⟨Adj.; nur attr.⟩: *in seiner Größe, Bedeutsamkeit, Wirksamkeit o. ä. sich nicht voraussehend lassend, die Erwartungen weit übersteigend:* -e Möglichkeiten; es gab -e Schwierigkeiten; er entwickelte -e Kräfte; das Museum birgt -e Kostbarkeiten.

ụngebärdig ⟨'ʊngəbɛ:ɐdɪç⟩ ⟨Adj.⟩ [zu mhd. ungebærde = übles Benehmen] (geh.): *sich nicht, kaum zügeln lassend; widersetzlich [u. wild]:* ein -es Kind, Pferd; er ist, verhält sich sehr u.; ⟨Abl.:⟩ **Ụngebärdigkeit,** die; -.

ụngebeten ⟨Adj.; o. Steig.; nicht adv.⟩: *nicht aufgefordert, unerwartet u. auch nicht erwünscht, nicht gern gesehen:* -e Gäste, Besucher; er hat sich u. dazugesellt, eingemischt.

ụngebeugt ⟨'ʊngəbɔykt⟩ ⟨Adj.; o. Steig.; nicht adv.⟩: **1.** *nicht gebeugt, nicht gekrümmt:* der -e Rücken. **2.** *durch Schicksalsschläge, Bedrängnisse, Unannehmlichkeiten o. ä. nicht entmutigt; unbeirrt, unerschüttert:* er blieb trotz aller Schicksalsschläge u. **3.** (Sprachw.) svw. ↑unflektiert.

ụngebildet ⟨Adj.⟩ (oft abwertend): *ohne Bildung* (1).

ụngebleicht ⟨'ʊngəblaɪçt⟩ ⟨Adj.; o. Steig.; nicht adv.⟩: *nicht gebleicht* (¹bleichen): -e Haare; diese Stoffe sind u. (*ekrü* a).

ụngeboren ⟨Adj.; o. Steig.; nicht adv.⟩: *noch nicht geboren:* ein -es Kind; der Staat muß -es Leben schützen.

ụngebrannt ⟨Adj.; o. Steig.; nicht adv.⟩: **a)** *[noch] nicht gebrannt* (brennen 6 a): -e Ziegel; -er Ton; **b)** *[noch] nicht gebrannt* (brennen 6 b), *nicht geröstet:* -er Kaffee.

ụngebräuchlich ⟨Adj.; o. Steig.; nicht adv.⟩: *nicht sehr gebräuchlich, nicht üblich:* ein -es Wort; eine -e Methode; dieses Verfahren ist ziemlich u.; **ụngebraucht** ⟨'ʊngəbrʊxt⟩ ⟨Adj.; o. Steig.; nicht adv.⟩: *nicht gebraucht, unbenutzt* (2): eine -e Maschine; ein -es *(frisches, sauberes)* Taschentuch; Kinderwagen völlig u. *(neuwertig),* zu verkaufen.

ụngebrochen ⟨Adj.; o. Steig.; nicht adv.⟩: **1. a)** *gerade weiterverlaufend, nicht abgelenkt, nicht gebrochen:* ein -er Lichtstrahl; eine -e Linie; das Licht getrübt, nicht gebrochen; leuchtkräftig: -e Farben; ein -es Blau. **2.** *trotz aller Schicksalsschläge, Krankheiten o. ä. nicht geschwächt:* mit -em Mut, -en Energie weiterarbeiten; seine Kraft ist u.

Ụngebühr, die; - (geh.): *ungebührliches Verhalten; Ungehörigkeit:* Der Advokat lachte keuchend dazwischen, sich seiner U. bewußt zu sein (H. Mann, Stadt 79); er wurde wegen U. vor Gericht (jur.; *Mißachtung des Gerichts*) bestraft; **ụngebührend** ⟨Adj.⟩ (veraltend) svw. ↑ungebührlich; **ụngebührlich** [auch: --'--] ⟨Adj.⟩ (geh.): **a)** *den ungebührenden Anstand nicht wahrend, ungehörig:* ein -es Benehmen; -er Ton; sich u. benehmen; **b)** *zu nicht zu rechtfertigendes, angemessenes Maß hinausgehend; über das normale u. hoher Preis; wir mußten u. lange warten;* ⟨Abl.:⟩ **Ụngebührlichkeit,** die; -, -en: **1.** ⟨o. Pl.⟩ *das Ungebührliche.* **2.** *ungebührliche Handlung, Äußerung.*

ụngebunden ⟨Adj.⟩: **1.** ⟨o. Steig.; nicht adv.⟩ **a)** *nicht mit einem [festen] Einband versehen:* -e Bücher; die Hefte sind noch u.; **b)** *nicht geknüpft, geschlungen:* ein -er Schal; mit -en Schuhen gehen; **c)** (Kochk.): *nicht sämig gemacht:* -e Suppen, Soßen; **d)** (Musik) *voneinander abgesetzt, ohne legato gespielt, gesungen:* -e Töne; die Akkorde sind ganz u. zu spielen; **e)** (Literaturw.) *nicht gebunden* (binden 5 c), *in Prosa:* in -er Rede. **2.** *durch keinerlei verpflichtende Bindungen* (1 a) *festgelegt; frei von Verpflichtungen; er genoß sein freies, -es Leben; politisch, wirtschaftlich u. sein; völlig u. leben;* ⟨Abl. zu 2:⟩ **Ụngebundenheit,** die; -.

ungedeckt ⟨Adj.; o. Steig.; nicht adv.⟩: **1. a)** *[noch] nicht mit etw. Bedeckendem, einer Deckung* (1) *versehen:* auf dem -en Dach war der Richtkranz befestigt; **b)** *[noch] nicht für eine Mahlzeit gedeckt, hergerichtet:* die Frühstückstische waren noch u. **2. a)** *nicht geschützt, abgeschirmt, ohne Deckung* (2 a, b), *ohne Schutz:* in der vordersten, -en Linie kämpfen; (Schach:) einen -en Läufer, Turm schlagen; (Boxen:) er bekam einen Haken auf das -e Kinn; **b)** (Ballspiele) *nicht gedeckt, abgeschirmt, ohne Deckung* (6 a), *Bewachung:* ein -er Spieler; der Stürmer kam frei und völlig u. zum Schuß. **3.** (Bankw.) *nicht durch einen entsprechenden Geldbetrag auf einem Konto gesichert:* ein -er Scheck; der Wechsel war u.

ungedient ⟨Adj.; o. Steig.; nur attr.⟩: *nicht gedient* (2): -e Wehrpflichtige sollen eine Wehrsteuer zahlen; ⟨subst.:⟩ **Ungediente,** der; -n, -n ⟨Dekl. ↑Abgeordnete⟩.

ungedruckt [ˈʊngədrʊkt] ⟨Adj.; o. Steig.; nicht adv.⟩: *[noch] nicht gedruckt, veröffentlicht:* -e Manuskripte.

Ungeduld, die; -: *Unfähigkeit, etw. ruhig, beherrscht, gelassen abzuwarten, zu ertragen, durchzuführen, nachsichtig zu betrachten; Mangel an Geduld:* eine große, wachsende U.; seine innere U. wuchs; U. befiel, ergriff ihn; seine U. zügeln, bezähmen; in großer U., mit U., voller U. auf jmdn. warten; von U. erfüllt, getrieben sein; sie verging fast vor U.; **ungeduldig** ⟨Adj.⟩: *von Ungeduld erfüllt, voller Ungeduld; keine Geduld habend, zeigend, ohne Geduld:* ein -er Mensch, Lehrer, Vater; -e Fragen; -es Drängen; sei nicht so u.!; ihr Mann wird leicht u.; u. auf eine Antwort, eine Erklärung warten; etw. u. fordern; er lief u. hin und her.; sie zählte schon u. die Tage bis zur Rückkehr.

ungeeignet ⟨Adj.; nicht adv.⟩: *einem bestimmten Zweck, bestimmten Anforderungen nicht genügend; sich für etw. nicht eignend:* ein [für diesen Zweck/zu diesem Zweck] -es Mittel, Werkzeug; er kam im -sten *(unpassendsten)* Augenblick; ein -er Bewerber; das Buch ist als Geschenk für ihn u.; er ist für diesen Beruf, ist zum Lehrer u.

ungefähr [ˈʊngəfɛːɐ̯, auch: ――ˈ–] ⟨älter: ohngfähr, mhd. āne gevære = ohne Betrug(sabsicht); urspr. rechtsspr. Floskel⟩: **I.** ⟨Adv.⟩ *nicht genau [gerechnet], soweit es sich erkennen, schätzen, angeben läßt; etwas mehr od. etwas weniger als; etwa; zirka:* u. drei Stunden, zehn Kilometer; ein Ast, u. armdick; sie verdient u. soviel wie er; u. in drei Wochen/in u. drei Wochen u. komme ich zurück; so u./u. so können wir es machen; wann u. will er kommen?; u. um diese Zeit; man sollte doch u. *(wenigstens im großen u. ganzen)* Bescheid wissen; als floskelhafte Antwort in Verbindung mit „so“: „Haben Sie denn geträumt?“ fragt sie. „So u.“ *(So könnte man sagen)*, weiche ich aus (Remarque, Westen 174); **• von u.** *(ganz zufällig; mit einer gewissen Beiläufigkeit):* etw. von u. sagen, erwähnen; er kam langsam und wie von u. *(als wäre es Zufall)* näher und sprach sie an; **nicht von u.** *(aus gutem Grund, nicht ohne Ursache, nicht zufällig):* nicht von u. ging der Trainer zu einem anderen Verein; es ist, kommt nicht von u., daß er immer die besten Arbeiten schreibt. **II.** ⟨Adj.; nur attr.⟩ *mehr od. weniger genau, nicht genau bestimmt, anzugeben:* eine -e Darstellung, Übersicht; nur im -en Umrisse waren zu erkennen; ⟨subst.:⟩ **Ungefähr** [auch: ――ˈ–], das; -s (geh., veraltend): *Schicksal, Geschick, Zufall:* Bei meinem raschen Huteinpacken jedoch wollte es das U., daß ... (Th. Mann, Krull 146).

ungefährdet [ˈʊngəfɛːɐ̯dət, auch: ――ˈ――] ⟨Adj.; nicht adv.⟩: *nicht gefährdet:* die Kinder können dort u. spielen, schwimmen; u. *(ohne ernsthaft von Konkurrenten bedrängt zu sein)* gewann er die Goldmedaille.

ungefährlich ⟨Adj.; nicht adv.⟩: *nicht gefährlich* (a), *nicht mit Gefahr verbunden:* ein ganz und gar, völlig, im ganzen -es Unternehmen; du kannst das Tier ruhig anfassen, es ist u.; es ist nicht ganz u. *(ist ziemlich gefährlich)*, in diesem Fluß zu baden; ⟨Abl.:⟩ **Ungefährlichkeit,** die; -.

ungefällig ⟨Adj.; nicht adv.⟩: *nicht gefällig* (1), *zu keiner Gefälligkeit bereit:* ein -er Mensch; ⟨Abl.:⟩ **Ungefälligkeit,** die; -.

ungefärbt [ˈʊngəfɛrpt] ⟨Adj.; o. Steig.; nicht adv.⟩: *nicht gefärbt:* -e Wolle; Ü die -e *(nicht beschönigte)* Wahrheit.

ungefestigt ⟨Adj.; nicht adv.⟩: *[noch] nicht gefestigt* (2 b), *labil:* ein -er Charakter; er ist noch jung und u.

ungeflügelt ⟨Adj.; o. Steig.; nicht adv.⟩ (bes. Biol.): *nicht geflügelt* (1): -e Insekten; -e Samen.

ungefragt ⟨Adj.; o. Steig.; nur präd.⟩: **a)** *ohne gefragt worden zu sein, ganz von sich aus:* u. etw. sagen, erklären; **b)** *ohne vorher gefragt, sich erkundigt zu haben:* u. sein Jackett ablegen.

ungefreut ⟨Adj.; -er, -este; nicht adv.⟩ (schweiz.): *unerfreulich, unangenehm* (Ggs.: gefreut 2): eine -e Situation.

ungefrühstückt [ˈʊngəfryːʃtʏkt] ⟨Adj.; o. Steig.; nur präd.⟩ (ugs. scherzh.): *ohne gefrühstückt zu haben:* wir waren alle noch u., mußten u. aufbrechen.

ungefüge [ˈʊngəfyːgə] ⟨Adj.; o. Steig.; nicht adv.⟩ [mhd. ungevüege, ungevuoge = unartig, plump, ahd. ungafōgi = ungünstig; riesig, ↑gefügig] (geh.): **a)** *unförmig, ungestalt, klobig, plump:* ein -r Klotz, Tisch; ein war ein -r Bursche; sie hing schwer und u. in unseren Armen (Salomon, Boche 82); **b)** *plump u. unbeholfen wirkend; schwerfällig:* eine u. Sprechweise; An der Tafel stand in der -n Kinderschrift ... das Aufsatzthema (Schnurre, Fall 45); **ungefügig** ⟨Adj.⟩ (selten): **1.** svw. ↑ungefüge (a): -e Holzschuhe. **2.** *nicht gefügig:* ein -er Zögling; ⟨Abl.:⟩ **Ungefügigkeit,** die; -.

ungegessen ⟨Adj.; o. Steig.⟩: **1.** ⟨nicht adv.⟩: *nicht gegessen, nicht verspeist:* -e Reste. **2.** ⟨nur präd.⟩ (ugs. scherzh.): *ohne gegessen zu haben:* komm bitte u.!

ungegliedert [ˈʊngəɡliːdɐt] ⟨Adj.; nicht adv.⟩: *nicht, nur wenig gegliedert.*

ungehalten ⟨Adj.⟩ [zu ↑gehalten (2)] (geh.): *ärgerlich* (1), *aufgebracht, verärgert:* er war sehr, äußerst, sichtlich u. über diese Störung, wegen dieser Angelegenheit; u. auf etw. reagieren; ⟨Abl.:⟩ **Ungehaltenheit,** die; - (geh.).

ungeheißen [ˈʊngəhajsn] ⟨Adj.; o. Steig.; nur präd.⟩ (geh.): *ohne geheißen worden zu sein, unaufgefordert:* etw. u. tun.

ungeheizt [ˈʊngəhajtst] ⟨Adj.; o. Steig.; nicht adv.⟩: *nicht geheizt:* -e Räume; sein Zimmer war u.

ungehemmt ⟨Adj.⟩: **1.** *durch nichts aufgehalten, eingeschränkt, gehemmt:* eine -e Bewegung; etw. kann sich u. entwickeln, entfalten; Ü -e *(überschwengliche, überschäumende)* Freude; eine *(zügellose)* Leidenschaft, Wut. **2.** *frei von inneren Hemmungen:* -e und gehemmte Menschen; er hat ganz u. darüber gesprochen.

ungeheuer [auch: ――ˈ–] ⟨Adj.; ungeheurer, -ste; Steig. ungebr.⟩ [mhd. ungehiure, ahd. un(gi)hiuri, zu ↑geheuer]: **a)** ⟨nicht adv.⟩ *außerordentlich groß, stark, umfangreich, intensiv, enorm, kolossal o. ä.; riesig, gewaltig:* eine -e Menge, Weite, Größe, Höhe, Entfernung; ein -es Vermögen; -e Verluste, Opfer; -e Kraft, Energie; eine -e Leistung, Anstrengung; sie hatte -e Schmerzen; es war eine -e Freude, Begeisterung; er hat ein -es Wissen; der Aufprall, Druck war u.; **b)** ⟨intensivierend bei Adj. u. Verben⟩ (oft emotional übertreibend): *außergewöhnlich, außerordentlich, überaus, sehr, im höchsten Grad, Maß:* u. groß, hoch, weit; es war u. wichtig; er ist u. stark, mächtig; der Schmuck soll u. wertvoll sein; du kommst dir wohl u. klug vor!; das ist doch u. übertrieben; sich u. freuen; **• ins -e** *(sehr, überaus, außerordentlich stark):* die Kosten stiegen ins -e; das geht ins u. *(ist außerordentlich stark)*; **Ungeheuer,** das; -s, - [mhd. ungehiure]: **1.** *großes, scheußliches, furchterregendes Fabeltier:* ein siebenköpfiges, drachenartiges U.; der Held der Erzählung mußte dreimal mit dem U. kämpfen; wie ein fauchendes, schwarzes U. kam die Lok auf uns zu; Ü sie ist ein wahres, richtiges U. *(Scheusal)*; Er wird sich schon gewöhnen. Ich bin ja kein U. *(Unmensch;* Genet [Übers.], Totenfest 12). **2.** (emotional) *Monstrum* (2), *Ungetüm;* sie hatte ein U. von einem Kopf, auf dem Kopf; **ungeheuerlich** ⟨Adj.⟩ [mhd. ungehiurlich]: **1.** (seltener) **a)** ⟨nicht adv.⟩ svw. ↑ungeheuer (a): eine -e Menge, Anstrengung; **b)** ⟨intensivierend bei Adj. u. Verben⟩ svw. ↑ungeheuer (b): u. groß, laut; sich u. freuen. **2.** (abwertend) *²unerhört* (a), empörend, skandalös:* eine -e Behauptung, Anschuldigung; das ist ja u.!; ⟨Adv. zu 2:⟩ **Ungeheuerlichkeit** [auch: ――ˈ―――], die; -, -en (abwertend): **1.** ⟨o. Pl.⟩ *das Ungeheuerlichsein.* **2.** *ungeheuerliche Handlung, Äußerung.*

ungehindert [ˈʊngəhɪndɐt] ⟨Adj.; o. Steig.; nur präd.⟩: *durch nichts behindert, aufgehalten, gestört:* -e Bewegungen; wir konnten u. passieren.

ungehobelt [ˈʊngəhoːblt, auch: ――ˈ――] ⟨Adj.⟩: **1.** ⟨nicht adv.⟩ *nicht mit einem Hobel bearbeitet, geglättet:* -e Bretter. **2. a)** *schwerfällig, unbeholfen:* eine -e Ausdrucksweise; er war ein bißchen linkisch und u.; **b)** (abwertend) *grob* (4 a), *rüde, unhöflich:* er ist ein -er Kerl, Klotz; sein u. Benehmen.

ungehörig ⟨Adj.⟩: *nicht den Regeln des Anstands, der guten Sitte entsprechend; die geltenden Umgangsformen verletzend:* -es Benehmen; etw. in -em *(unhöflichem)* Ton sagen; eine *(freche, vorlaute)* Antwort geben; ein solches

Verhalten ist einfach u.; sich u. aufführen; ⟨Abl.:⟩ **Ungehörigkeit,** die; -, -en: **1.** ⟨o. Pl.⟩ *das Ungehörigsein.* **2.** *ungehörige Handlung, Äußerung.*

ungehorsam ⟨Adj.; nicht adv.⟩: *nicht gehorsam* (b): -e Kinder, Schüler; sei nicht so u.!; er ist seiner Mutter gegenüber u.; **Ungehorsam,** der; -s: *das Ungehorsamsein, Mangel an Gehorsam:* wegen -s bestraft werden.

ungehört [ˈʊngəhøːɐ̯t] ⟨Adj.; o. Steig.; nur präd.⟩: *von niemandem gehört:* sein Ruf blieb, verhallte u.

Ungeist, der; -[e]s (geh. abwertend): *zerstörerisch, zersetzend wirkende, einer positiven Entwicklung schädliche Gesinnung, Ideologie:* der U. des Militarismus, des Faschismus; **ungeistig** ⟨Adj.; nicht adv.⟩: *nicht geistig* (1 b).

ungekämmt [ˈʊngəkɛmt] ⟨Adj.; o. Steig.; nicht adv.⟩: *nicht gekämmt:* -e Haare; er war immer u., lief immer u. umher.

ungeklärt [ˈʊngəklɛːɐ̯t] ⟨Adj.; o. Steig.; nicht adv.⟩: *nicht geklärt, unklar:* eine -e Frage; die Ursachen blieben u.

ungekrönt [ˈʊngəkrøːnt] ⟨Adj.; o. Steig.; nicht adv.⟩: *[noch] nicht gekrönt, als Herrscher eingesetzt:* -e Häupter; gekrönte und -e Vertreter der europäischen Aristokratie; U er ist der -e König *(der beste, erfolgreichste)* der Artisten.

ungekündigt ⟨Adj.; o. Steig.; nicht adv.⟩: *nicht gekündigt* (c): ein -es Arbeitsverhältnis; sich in -er Stellung befinden.

ungekünstelt ⟨Adj.⟩: *nicht gekünstelt; sehr natürlich, echt [wirkend]:* ein -es Wesen, Benehmen; sich u. benehmen.

ungekürzt [ˈʊngəkʏrt̯st] ⟨Adj.; o. Steig.; nicht adv.⟩: *nicht gekürzt:* die -e Ausgabe eines Romans; die -e Fassung eines Films; eine Rede u. abdrucken.

ungeladen ⟨Adj.; o. Steig.; nicht adv.⟩: *nicht eingeladen:* als -er Gast erschien er.

Ungeld, das; -[e]s, -er [mhd. ungelt, eigtl. = zusätzliche Geldausgabe] *(im MA.)* Abgabe, Steuer auf Waren.

ungelegen ⟨Adj.; nicht adv.⟩: *nicht gelegen* (2), *in jmds. Pläne, zu jmds. Absichten gar nicht passend:* -er Besuch; -e Gäste; er kam zu recht -er Stunde; die Einladung ist, kommt mir u.; wenn ich u. komme *(wenn ich Sie störe),* müssen Sie es sagen; ⟨Abl.:⟩ **Ungelegenheit,** die; -, -en ⟨meist Pl.⟩: *Unannehmlichkeit, Mühe, Schwierigkeiten bereitender Umstand:* jmdm. große -en machen; das bereitet uns nur -en; wir können dadurch -en haben; in -en *(Schwierigkeiten)* kommen, geraten.

ungelehrig ⟨Adj.; nicht adv.⟩: *nicht gelehrig, nicht geschickt.*

ungelegt [ˈʊngəlɛːkt]: -e Eier (↑Ei 2 b).

ungelehrt ⟨Adj.; -er, -este; nicht adv.⟩ (veraltend): *nicht gelehrt* (a); *ungebildet:* ein -er Mann.

ungelenk ⟨Adj.⟩ (geh.): *steif u. unbeholfen, ungeschickt (bes. in den Bewegungen); ungewandt:* ein -er Mensch; eine -e Schrift; sich u. bewegen, ausdrücken, entschuldigen; **ungelenkig** ⟨Adj.; nicht adv.⟩: *nicht gelenkig* (a); ⟨Abl.:⟩ **Ungelenkigkeit,** die; -.

ungelernt ⟨Adj.; o. Steig.; nur attr.⟩: *für ein bestimmtes Handwerk, einen bestimmten Beruf nicht ausgebildet:* -e Arbeiter, Arbeitskräfte.

ungelesen ⟨Adj.; o. Steig.; nicht adv.⟩: *[noch] nicht gelesen, ohne gelesen worden zu sein:* die Zeitung lag u. da.

ungeliebt ⟨Adj.; o. Steig.; nicht adv.⟩: **1.** *nicht geliebt:* sie hat den -en Mann verlassen. **2.** *von jmdm. nicht gemocht:* den -en Beruf aufgeben.

ungelogen ⟨Adv.⟩ (ugs.): dient der nachdrücklichen Bekräftigung der eigenen Aussage; *tatsächlich, wirklich, ohne Übertreibung:* u., so hat es sich zugetragen; ich habe u. 20 Stunden geschlafen.

ungelöscht [ˈʊngəlœʃt] ⟨Adj.; o. Steig.; nicht adv.⟩ [zu ↑löschen (1 d)]: *nach dem Brennen nicht mit Wasser übergossen, vermischt:* -er Kalk.

Ungemach, das; -[e]s [mhd. ungemach, ahd. ungamah, vgl. Gemach] (geh., veraltend): *Unannehmlichkeit, Widerwärtigkeit, Ärger* (2), *Übel:* großes, schweres, bitteres U. erleiden, erfahren; jmdm. U. bereiten.

ungemacht ⟨Adj.; o. Steig.; nicht adv.⟩: *nicht in Ordnung gebracht, hergerichtet:* in -en Betten schlafen.

ungemäß ⟨Adj.⟩ in der Verbindung **jmdm., einer Sache u. sein** *(nicht gemäß sein):* die Behandlung war seinem diplomatischen Status u.

ungemein [auch: --ˈ-] ⟨Adj.; o. Steig.⟩: **a)** ⟨nur attr.⟩ *außerordentlich groß, enorm; das gewöhnliche Maß, den gewöhnlichen Grad beträchtlich übersteigend:* ein -es Vergnügen; eine -e Freude; er genießt -e Popularität; er hat -e Fortschritte gemacht; **b)** ⟨intensivierend bei Adj. u. Verben⟩ *sehr, äußerst, ganz besonders:* u. schwierig, wichtig, wertvoll; sie ist u. fleißig, klug, hübsch; das freut mich u.

ungemessen [auch: --ˈ--] ⟨Adj.; o. Steig.⟩ (geh., selten): svw. ↑unermesslich (1 b): * [bis] ins -e (↑unermeßlich 1 b).

ungemindert [ˈʊngəmɪndɐt] ⟨Adj.; o. Steig.; nicht adv.⟩: *nicht gemindert:* der Sturm tobte mit -er Stärke.

ungemischt ⟨Adj.; o. Steig.; nicht adv.⟩: *nicht gemischt.*

ungemütlich ⟨Adj.; nicht adv.⟩: **1. a)** *nicht gemütlich* (a), *nicht behaglich:* ein -es Zimmer, eine -e Wohnung; im Lokal ist es mir zu u.; hier ist es u. kalt *(so kalt, daß man sich unbehaglich fühlt);* **b)** *nicht gemütlich* (b); *nicht gesellig:* es herrschte eine -e Stimmung, Atmosphäre; er fand es auf dem Fest ziemlich u. **2.** *unerfreulich, unangenehm, mißlich:* in eine -e Lage geraten; *u. werden (ugs.; sehr unfreundlich, grob werden; unwirsch, verärgert auf etw. reagieren);* ⟨Abl. zu 1:⟩ **Ungemütlichkeit,** die; -.

ungenannt ⟨Adj.; o. Steig.; nicht adv.⟩: *ohne Nennung eines Namens [u. daher unbekannt], anonym:* ein -er Helfer; der Spender möchte u. bleiben.

ungenau ⟨Adj.; -er, -[e]ste⟩: **a)** *nicht genau (I a); dem tatsächlichen Sachverhalt nur ungefähr entsprechend:* -e Messungen; eine -e Formulierung; er kann sich nur u. an die Sache erinnern; **b)** *nicht genau (I b):* er arbeitet zu u.; ⟨Abl.:⟩ **Ungenauigkeit,** die; -, -en: **1.** ⟨o. Pl.⟩ *das Ungenausein* (a): die U. einer Messung, Übersetzung, eines Ausdrucks. **2.** *etw., was nicht genau (I a) dem Erwarteten, Angestrebten entspricht:* ihm sind ein paar -en unterlaufen.

ungeniert [auch: --ˈ-] ⟨Adj.; -er, -este⟩: *sich frei, ungehemmt benehmend, keine Hemmungen zeigend:* ein -es Auftreten, Benehmen; etw. u. aussprechen; er bohrte sich ganz u. in der Nase; ⟨Abl.:⟩ **Ungeniertheit** [auch: --ˈ--] die; -, -en ⟨Pl. selten⟩: *ungeniertes Wesen, Benehmen.*

ungenießbar [auch: --ˈ-] ⟨Adj.; nicht adv.⟩: **1.** ⟨o. Steig.⟩ *nicht genießbar:* -e Beeren, Pilze; der Wein ist u. geworden; das Essen in der Kantine ist u. *(ist, schmeckt sehr schlecht).* **2.** (ugs., oft scherzh.) *[schlecht gelaunt u. ä. u. daher] unausstehlich:* der Chef ist heute u.

Ungenügen, das; -s: **1.** (geh.) *ungenügende Beschaffenheit, Leistung; Unzulänglichkeit.* **2.** (geh., veraltet) *Unzufriedenheit;* **ungenügend** ⟨Adj.⟩: *deutliche Mängel aufweisend, nicht zureichend u. daher den Erwartungen nicht entsprechend:* -e Planung, Vorsorge, Ernährung; die technische Sicherheit des Geräts ist u.; die Treppe war u. beleuchtet; die Klassenarbeiten einiger Schüler wurden mit der Note „ungenügend" zensiert.

ungenutzt [ˈʊngənʊt̯st], (häufiger:) **ungenützt** [...nʏt̯st] ⟨Adj.; o. Steig.⟩: *nicht genutzt (nutzen 2):* eine gute Gelegenheit u. [verstreichen] lassen.

ungeordnet ⟨Adj.; nicht adv.⟩: *nicht geordnet.*

ungepflegt ⟨Adj.; -er, -este; nicht adv.⟩: *vernachlässigt [u. daher unangenehm wirkend]* (Ggs.: gepflegt a): ein -er Rasen, Garten; ein -es Äußeres haben; ihre Frisur wirkt u.; ⟨Abl.:⟩ **Ungepflegtheit,** die; -, -en ⟨Pl. selten⟩: *das Ungepflegtsein, ungepflegter Zustand.*

ungeprüft [ˈʊngəprʏːft] ⟨Adj.; o. Steig.⟩: *nicht geprüft.*

ungerächt ⟨Adj.; o. Steig.; nicht adv.⟩ (geh.): *nicht gerächt.*

ungerade ⟨Adj.; o. Steig.; nicht adv.⟩ (Math.): *(von Zahlen) nicht ohne Rest durch zwei teilbar* (Ggs.: 'gerade): die -n Hausnummern sind auf der linken Straßenseite, die auf der rechten; ein -r Zwölfender (Jägerspr.; Hirsch, dessen Geweih auf der einen Seite fünf, auf der anderen Seite sieben Enden hat).

ungeraten ⟨Adj.; nicht adv.⟩: *(im Hinblick auf die Entwicklung eines Kindes) nicht so, wie man es erwartet hätte; ungezogen:* ein -es Kind; sein Sohn ist wirklich u.

ungerechnet ⟨Adj.; o. Steig.; nur attr.⟩ *nicht mitgerechnet:* der Preis beträgt 100 DM, die Kosten für das Porto u.; ⟨auch präpositional mit Dativ:⟩ der u. der zusätzlichen Unkosten *(abgesehen von den Unkosten).*

ungerecht ⟨Adj.; -er, -este⟩: *dem Recht, dem [allgemeinen] Empfinden von Gerechtigkeit nicht entsprechend:* ein -er Richter; eine -e Bevorzugung, Zensur; das Urteil, die Strafe ist u. *(unangemessen);* er war u. gegen seine Kinder/gegenüber seinen Kindern; an jmdm. u. handeln; ⟨Zus.:⟩ **ungerechterweise** ⟨Adv.⟩: *obwohl es ungerecht ist:* jmdn. u. bestrafen; **ungerechtfertigt** ⟨Adj.; o. Steig.⟩: *nicht zu Recht bestehend; ohne Berechtigung:* eine -e Maßnahme; mein Verdacht erwies sich als u.; **Ungerechtigkeit,** die; -, -en: **1.** ⟨o. Pl.⟩ *das Ungerechtsein; ungerechtes Wesen, ungerechte Beschaffenheit; Unrecht:* so eine himmelschreiende U.!; die U. der sozialen Verhältnisse; ihre U. verärgerte ihn.

2. *ungerechte Handlung, Äußerung:* sie wehrte sich gegen seine vielen -en.

ungeregelt ⟨Adj.⟩: **1.** *nicht einer bestimmten [zeitlichen] Ordnung unterworfen; unregelmäßig:* ein -es Leben führen. **2.** (selten) *nicht erledigt:* -e Rechnungen.

ungereimt [ˈʊnɡəraɪmt] ⟨Adj.; o. Steig.; nicht adv.⟩: **1.** *keinen* ¹*Reim* (a) *bildend:* -e Verse. **2.** *keinen rechten Sinn ergebend, verworren:* ein -es Gerede; seine Behauptungen klangen ziemlich u.; ⟨Abl.:⟩ **Ungereimtheit,** die; -, -en: **1.** ⟨o. Pl.⟩ *ungereimte* (2) *Beschaffenheit:* die U. ihrer Vorschläge. **2.** *ungereimte* (2) *Äußerung, nicht stimmiger Zusammenhang:* sein Bericht strotzte von -en.

ungern ⟨Adv.⟩: *nicht gern* (1), *widerwillig:* etw. u. tun.

ungerochen ⟨Adj.; o. Steig.; nicht adv.⟩ (veraltet, noch scherzh.): *ungerächt:* das darf nicht u. bleiben.

ungerührt [ˈʊnɡərʏːɐ̯t] ⟨Adj.; -er, -este⟩: *keine innere Beteiligung zeigend, gleichgültig:* mit -er Miene; sie blieb u. von seinem Schmerz; völlig u. aß er weiter; ⟨Abl.:⟩ **Ungerührtheit,** die; -: *das Ungerührtsein; ungerührtes Wesen.*

ungerupft [ˈʊnɡərʊpft] ⟨Adj.; o. Steig.⟩ meist in der Wendung **[nicht] u. davonkommen** (ugs.; etw. *[nicht]* ohne Schaden überstehen): der Kerl soll mir nicht u. davonkommen!

ungesagt [ˈʊnɡəzaːkt] ⟨Adj.; o. Steig.⟩: *nicht gesagt, unausgesprochen:* etw. u. lassen.

ungesalzen ⟨Adj.; o. Steig.⟩: *nicht gesalzen:* eine -e Speise.

ungesattelt [ˈʊnɡəzatl̩t] ⟨Adj.; o. Steig.; nicht adv.⟩: *nicht gesattelt.*

ungesättigt ⟨Adj.; o. Steig.; nicht adv.⟩: **1.** (geh.) *nicht gesättigt; noch hungrig:* u. das Lokal verlassen. **2.** (Chemie) *(von Lösungen u. ä.) lösliche Stoffe in geringerem Maße enthaltend, als sich maximal darin auflösen läßt* (Ggs.: gesättigt 2): -e Lösungen, Fettsäuren.

ungesäuert [ˈʊnɡəzɔyɐ̯t] ⟨Adj.; o. Steig.; nicht adv.⟩: *ohne Sauerteig hergestellt:* -es Brot.

¹**ungesäumt** [ˈʊnɡəzɔymt, auch: --ˈ-] ⟨Adj.; o. Steig.; bes. adv.⟩ [zu ↑²*säumen*] (geh., veraltend): *unverzüglich.*

²**ungesäumt** ⟨Adj.; o. Steig.; nicht adv.⟩: *[noch] nicht mit einem Saum* (1) *versehen.*

ungeschält [ˈʊnɡəʃɛːlt] ⟨Adj.; o. Steig.; nicht adv.⟩: *[noch] nicht von der Schale, Rinde o. ä. befreit:* -er Reis.

ungeschehen ⟨Adj.; o. Steig.⟩ in der Wendung **etw. u. machen** *(etw. Geschehenes rückgängig machen).*

ungescheut [ˈʊnɡəʃɔyt, auch: --ˈ-] ⟨Adj.; o. Steig.; meist adv.⟩ (geh.): *ohne Scheu:* jmdm. u. seine Meinung sagen.

ungeschichtlich ⟨Adj.; o. Steig.⟩: *nicht geschichtlich; ahistorisch:* eine -e Interpretation.

Ungeschick, das; -[e]s: svw. ↑Ungeschicklichkeit: das ist durch mein U. passiert; sein U. bei der Verhandlung ärgerte ihn; R U. läßt grüßen! (Ausruf, wenn jmd. sich ungeschickt anstellt); ⟨Abl.:⟩ **ungeschicklich** ⟨Adj.⟩ (seltener): svw. ↑ungeschickt; **Ungeschicklichkeit,** die; -, -en: **1.** ⟨o. Pl.⟩ *Mangel an Geschicklichkeit:* der Schaden ist durch seine U. entstanden. **2.** *ungeschickte Handlung, ungeschicktes Verhalten:* sich für eine U. entschuldigen; **ungeschickt** ⟨Adj.; -er, -este⟩: **1. a)** *nicht gewandt* (1 a); *linkisch, unbeholfen:* ein -es Mädchen; sie hat -e Hände; sie ist [technisch, handwerklich] sehr u., um das zu reparieren; wie kann man sich nur so u. anstellen?; **b)** *nicht, wenig gewandt* (2): eine -e Formulierung; sich u. ausdrücken; er ist bei den Verhandlungen sehr u. vorgegangen. **2.** ⟨nicht adv.⟩ (landsch., bes. südd.) **a)** *(seltener) unpraktisch, wenig handlich:* eine -e Zange; **b)** *zu einem unpassenden Zeitpunkt, ungelegen:* sein Besuch kam [ihr] sehr u.; ⟨Abl. zu 1:⟩ **Ungeschicktheit,** die; -: *das Ungeschicktsein.*

ungeschlacht [ˈʊnɡəʃlaxt] ⟨Adj.; -er, -este; nicht adv.⟩ [mhd. ungeslaht, ahd. ungislaht = entartet, zu mhd. slahte, ahd. slahta = Art, Geschlecht] (abwertend): **1. a)** *von sehr großem, massigem, plumpem u. unförmigem [Körper]bau:* ein -er Mann, Kerl; er hat -e Hände; seine Bewegungen waren u.; **b)** *von wuchtiger, unförmiger Größe; klobig:* ein -er Bau; etw. wirkt u. **2.** *grob u. unhöflich:* ein -es Benehmen; ⟨Abl.:⟩ **Ungeschlachtheit,** die; -, -en ⟨Pl. selten⟩.

ungeschlagen [auch: --ˈ--] ⟨Adj.; o. Steig.; nicht adv.⟩: *in keinem [sportlichen] Wettkampf besiegt:* der seit Jahren u. Champion; auch heute blieb die Mannschaft u.

ungeschlechtlich ⟨Adj.; o. Steig.⟩ (Biol.): *ohne Vereinigung von Geschlechtszellen, durch Zellteilung erfolgend:* -e Vermehrung.

ungeschliffen ⟨Adj.⟩: **1.** *nicht geschliffen:* ein -er Edelstein. **2.** (abwertend) *ohne gute Manieren, das rechte Taktgefühl*

im Umgang mit anderen vermissen lassend: ein -er Kerl; ein -es Auftreten, Benehmen; -e *(grobe)* Manieren; ⟨Abl.:⟩ **Ungeschliffenheit,** die; -, -en ⟨Pl. selten⟩.

Ungeschmack, der; -[e]s, (seltener): *Mangel an gutem Geschmack.*

ungeschmälert [ˈʊnɡəʃmɛːlɐt, auch: --ˈ--] ⟨Adj.; o. Steig.⟩ (geh.): *in vollem Umfang; uneingeschränkt:* mein -er Dank gilt allen Helfern.

ungeschmeidig ⟨Adj.⟩ (bes. Technik): *nicht geschmeidig.*

ungeschminkt [ˈʊnɡəʃmɪŋkt] ⟨Adj.; -er, -este⟩: **1.** ⟨o. Steig.; nicht adv.⟩ *nicht geschminkt:* ein -es Gesicht. **2.** *unverblümt, ohne Beschönigung:* jmdm. die -e Wahrheit / u. die Wahrheit sagen.

ungeschoren ⟨Adj.; o. Steig.; nicht adv.⟩: **1.** ⟨o. Steig.; nicht adv.⟩ *nicht geschoren:* ein -es Lammfell. **2.** ⟨nur präd.⟩ *von etw. Unangenehmem nicht betroffen, unbehelligt:* u. bleiben, davonkommen; er gelangte u. *(ungehindert)* über die Grenze.

ungeschrieben ⟨Adj.; o. Steig.; nicht adv.⟩: *nicht geschrieben; nicht schriftlich niedergelegt, fixiert:* dieser Artikel wäre besser u. geblieben; -es Recht *(nicht schriftlich, nur mündlich überliefertes Recht); **ein -es Gesetz *(etw., was sich eingebürgert hat u., ohne daß es schriftlich fixiert ist, als verbindlich, als Richtschnur gilt).*

ungeschult [ˈʊnɡəʃuːlt] ⟨Adj.; -er, -este; nicht adv.⟩: **1.** *nicht ausgebildet:* -es Personal. **2.** *unverbür. nicht geübt.*

ungeschützt ⟨Adj.; o. Steig.; nicht adv.⟩: *nicht geschützt.*

ungeschwächt [ˈʊnɡəʃvɛçt] ⟨Adj.; o. Steig.⟩ *keinerlei Anzeichen von Schwäche zeigend:* mit -er Tatkraft.

ungesehen ⟨Adj.; o. Steig.; meist adv.⟩: *von niemandem gesehen, ohne gesehen zu werden:* u. ins Haus gelangen.

ungesellig ⟨Adj.; o. Steig.⟩: **a)** *nicht gesellig* (1 a): ein -er Mensch; eine -e Art haben; u. sein; ausgesprochen u.; **b)** (Biol.) *nicht gesellig* (1 b): -e Arten, Vögel; ⟨Abl.:⟩ **Ungeselligkeit,** die; -: *das Ungeselligsein, ungeselliges Wesen.*

ungesetzlich ⟨Adj.; o. Steig.⟩: *vom Gesetz nicht erlaubt, gesetzwidrig; illegal:* eine -e Handlung, Methode; er hat sich auf -e Weise bereichert; was sie tun, ist ganz u.; ⟨Abl.:⟩ **Ungesetzlichkeit,** die; -, -en: **1.** ⟨o. Pl.⟩ *das Ungesetzlichsein.* **2.** *ungesetzliche Handlung:* es sind einige -en vorgekommen.

ungesittet ⟨Adj.⟩: *nicht gesittet, nicht dem Anstand entsprechend:* -es Benehmen; sich völlig u. verhalten.

ungestalt ⟨Adj.⟩ (geh., veraltend) [mhd. ungestalt, ahd. ungistalt, zu ↑Gestalt]: **1.** (geh.) *gestalt-, formlos:* eine -e Masse. **2.** (veraltet) *mißgestaltet u. sehr häßlich:* ein -er Mensch; **Ungestalt,** die; -, - [mhd. ungestalt] (geh., veraltend): *mißgestaltige, häßliche Gestalt;* **ungestaltet** ⟨Adj.; o. Steig.⟩ (geh.): *nicht gestaltet, ohne Gestalt:* -e Wildnis.

ungestempelt [ˈʊnɡəʃtɛmpl̩t] ⟨Adj.; o. Steig.; nicht adv.⟩: *nicht gestempelt; ohne [Post]stempel:* eine -e Sondermarke.

ungestillt [ˈʊnɡəʃtɪlt] ⟨Adj.; o. Steig.; nicht adv.⟩: *nicht (durch Erlangen des Ersehnten, Erwünschten) befriedigt:* -e Neugier, Sehnsucht; seine Gier war noch u.

ungestört [ˈʊnɡəʃtøːɐ̯t] ⟨Adj.; -er, -este⟩: *durch nichts, niemanden gestört; ohne Unterbrechung:* eine Entwicklung; in diesem Zimmer war er u.; er wollte endlich einmal u. arbeiten; ⟨Abl.:⟩ **Ungestörtheit,** die; -.

ungestraft [ˈʊnɡəʃtraːft] ⟨Adj.; o. Steig.⟩: *ohne Strafe; ohne daß einem daraus ein Nachteil erwächst:* u. davonkommen; man darf nicht u. verallgemeinern.

ungestüm [ˈʊnɡəʃtyːm] ⟨Adj.⟩ [mhd. ungetüeme, ahd. ungistuomi, zu mhd. gestüeme = sanft, still] ⟨Adj.⟩: **1.** *seinem Temperament, seiner Erregung ohne jede Zurückhaltung Ausdruck gebend; stürmisch, wild:* ein -er junger Mann; eine Liebkosung, Umarmung; er hat eine -e Phantasie; sei nicht so u.!; jmdn. u. begrüßen, küssen, um etw. bitten. **2.** (selten) *wild, heftig, ungebändigt:* ein -er Wind; das u. tosende Meer; **Ungestüm** [-], das; -[e]s [mhd. ungetüeme, ahd. ungistuomi] (geh.): **1.** *das Ungestümsein* (1); *ungestümes* (1) *Wesen, Verhalten:* jugendliches U. **2.** (selten) *das Ungestümsein* (2): das U. des Gewitters.

ungesühnt ⟨Adj.; o. Steig.; nicht adv.⟩ (geh.): *nicht gesühnt:* ein -er Mord; die Tat blieb u.

ungesund ⟨Adj.; -er, seltener: ungesünder; -este, seltener: ungesündeste, seltener: ungesündest⟩: **1.** *auf Krankheit hinweisend; kränklich:* sein Gesicht hat eine -e Farbe; die Haut des Mannes war von -em Gelb; u. aussehen. **2.** *der Gesundheit nicht zuträglich:* eine -e Lebensweise, Ernährung; ein -es Klima; Rauchen ist u.; er lebt, ernährt sich sehr u. **3.** *nicht gesund* (3): er legt einen -en Ehrgeiz an den Tag; diese Entwicklung der Wirtschaft ist u.

ungesüßt ['ʊngəzy:st] ⟨Adj.; o. Steig.; nicht adv.⟩: *nicht gesüßt:* -er Fruchtsaft; den Tee u. trinken.

ungetan ⟨Adj.; o. Steig.; nicht adv.⟩: *nicht getan, durch-, ausgeführt:* etw. u. lassen.

ungeteilt ['ʊngətailt] ⟨Adj.; o. Steig.; nicht adv.⟩: **1.** *nicht in mehrere Teile getrennt, als Ganzes bestehend:* -er Besitz; das Grundstück ging u. in seinen Besitz über. **2.** *durch nichts beeinträchtigt; allgemein, ganz:* mit -er Freude; der Vortrag fand die -e Aufmerksamkeit des Publikums.

ungetragen ⟨Adj.; o. Steig.; nicht adv.⟩: *(von Kleidungsstücken) nicht getragen; nicht durch Tragen abgenutzt.*

ungetreu ⟨Adj.; -er, -[e]ste; nicht adv.⟩ (geh.): *nicht getreu* (1): ein -er Diener.

ungetrübt ['ʊngətry:pt] ⟨Adj.; -er, -este⟩: *durch nichts beeinträchtigt:* -es Glück; sie verlebten -e Ferientage; seine Freude blieb ungetrübt; ⟨Abl.:⟩ **Ungetrübtheit,** die; -.

Ungetüm ['ʊngəty:m], das; -s, -e [verw. mit mhd., ahd. tuom = (Zu)stand, Art, also eigtl. = was nicht in der richtigen Art ist]: **a)** *etw., was einem ungeheuer groß u. [auf abstoßende, unheimliche o. ä. Weise] unförmig vorkommt; Monstrum* (2): dieser Schrank ist ein [richtiges] U.; sie trug ein U. von einem Hut; **b)** (veraltend) *sehr großes, furchterregendes Tier; Monster.*

ungeübt ⟨Adj.; -er, -este; nicht adv.⟩: *durch mangelnde Übung eine bestimmte Fertigkeit nicht besitzend:* mit seinen -en Händen verdarb er alles; ein -er *(untrainierter)* Läufer; er ist im Turnen u.; ⟨Abl.:⟩ **Ungeübtheit,** die; -.

ungewandt ⟨Adj.; -er, -este⟩: *nicht gewandt* (2); ⟨Abl.:⟩ **Ungewandtheit,** die; -.

ungewaschen ⟨Adj.; o. Steig.; nicht adv.⟩: **1. a)** *nicht mit Wasser u. Seife gewaschen:* mit -en Händen; er erschien u. zum Frühstück; **b)** *nicht mit Wasser abgespült:* man soll kein -es Obst essen. **2.** *ein -es Maul* (↑Maul 2b).

ungewiß ⟨Adj.; ungewisser, ungewisseste⟩: **1.** ⟨nicht adv.⟩ *(in bezug auf das, was kommen wird, in welcher Weise, welchem Ausmaß o. ä. etw. eintreten wird) fraglich, nicht feststehend; offen* (4a): eine ungewisse Zukunft, ein ungewisses Schicksal erwartete sie; der Ausgang des Spiels ist noch völlig u.; es ist noch u., ob ...; er ließ seine Absichten im ungewissen *(äußerte nichts Genaues darüber)*; ⟨subst.:⟩ eine Fahrt ins Ungewisse. **2.** ⟨meist präd.⟩ *unentschieden, noch keine Klarheit gewonnen habend:* ich bin mir noch u./im ungewissen, was ich tun soll; sie waren sich über ihr weiteres Vorgehen noch im ungewissen; jmdn. über etw. im ungewissen lassen *(jmdm. nichts Genaues über eine Sache sagen).* **3.** (geh.) *so [beschaffen], daß man nichts Deutliches erkennen, wahrnehmen kann; unbestimmbar:* ein ungewisses Licht; Augen von ungewisser Farbe; sie lächelte u.; ⟨Abl.:⟩ **Ungewißheit,** die; -, -en ⟨Pl. selten⟩: *das Ungewißsein; Zustand, in dem etw. nicht feststeht:* eine furchtbare, lähmende, quälende U.; sie konnte die U. nicht ertragen; in U. sein.

Ungewitter, das; -s, - [mhd. ungewit(t)er, ahd. ungawitiri]: **1.** (veraltet) *Unwetter, Sturm mit heftigem Niederschlag, Donner u. Blitz:* ein U. zog auf. **2.** *Donnerwetter* (2).

ungewöhnlich ⟨Adj.⟩: **1.** *vom Üblichen, Gewohnten, Erwarteten abweichend; selten vorkommend:* ein -er Vorfall; er ist ein -er Mensch; diese Methode ist u.; ⟨subst.:⟩ ist nichts Ungewöhnliches; das Denkmal sieht u. aus. **2. a)** *das gewohnte Maß übersteigend, enorm:* -e Leistungen, Erfolge; sie war von -er Begabung; ⟨intensivierend bei Adj. u. Verben⟩ *sehr, überaus, über alle Maßen:* eine u. schöne Frau; er ist u. reich, stark, vielseitig; ⟨Abl.:⟩ **Ungewöhnlichkeit,** die; -: *das Ungewöhnlichsein;* **ungewohnt** ⟨Adj.; -este; nicht adv.⟩: **a)** *[noch] nicht vertraut:* auf -e Weise; die Arbeit, Umgebung ist ihr/für sie noch u.; **b)** *nicht dem Herkömmlichen entsprechend:* ein -er Anblick; er kam zu -er Stunde heim; etw. mit -er Schärfe sagen.

ungewollt ⟨Adj.; o. Steig.⟩: *nicht gewollt, unerwünscht:* ein -er Scherz; eine -e Schwangerschaft; jmdn. u. kränken.

ungewürzt ['ʊngəvʏrtst] ⟨Adj.; o. Steig.⟩: *nicht mit Gewürzen abgeschmeckt:* -e Speisen.

ungezählt ['ʊngətsɛ:lt] ⟨Adj.; o. Steig.⟩: **1.** ⟨nur attr.⟩ *(seltener) unzählig:* ich habe es ihm schon -e Male versichert. **2.** ⟨nicht adv.⟩ *nicht nachgezählt; ohne nachgezählt zu haben:* er steckte das Geld u. ein.

ungezähmt ['ʊngətsɛ:mt] ⟨Adj.; o. Steig.; nicht adv.⟩: *[noch] nicht gezähmt:* ein -es Pferd; Ü -e Leidenschaften.

ungezeichnet ['ʊngətsaiçnət] ⟨Adj.; o. Steig.⟩: *nicht namentlich gekennzeichnet:* ein -er Artikel in der Zeitung.

Ungeziefer, das; -s [mhd. ungezîbere, zu ahd. zebar = Opfertier, also eigtl. = zum Opfern ungeeignetes Tier]: *bestimmte [schmarotzende] tierische Schädlinge* (z. B. Flöhe, Läuse, Wanzen, Milben, Motten, auch Ratten u. Mäuse): U. vernichten; das Haus war voller U.; ein Mittel gegen U. aller Art; ⟨Zus.:⟩ **Ungezieferbekämpfung,** die: vgl. Ungeziefervertilgung; ⟨Zus.:⟩ **Ungezieferbekämpfungsmittel,** das; **Ungeziefervertilgung,** die.

ungeziemend ⟨Adj.⟩ (geh.): *ungehörig:* ein -es Verhalten.

ungezogen ⟨Adj.⟩: *(meist von Kindern) auf Grund seiner ungehorsamen Art sich nicht so verhaltend wie von den Erwachsenen gewünscht, erwartet:* so ein -er Bengel!; eine -e *(freche, patzige)* Antwort; du bist u.; das ist u. von dir; sich u. benehmen; ⟨Abl.:⟩ **Ungezogenheit,** die; -, -en: **1.** ⟨o. Pl.⟩ *ungezogene Art, ungezogenes Wesen.* **2.** *ungezogene Handlung, Äußerung.*

ungezuckert ['ʊngətsʊkɐt] ⟨Adj.; o. Steig.; nicht adv.⟩: *nicht gezuckert:* -es Kompott.

ungezügelt ['ʊngətsy:glt] ⟨Adj.⟩: *jede Selbstbeherrschung vermissen lassend:* -er Haß; ein -es Temperament haben.

ungezwungen ⟨Adj.⟩: *(in seinem Verhalten) frei, natürlich u. ohne Hemmungen, nicht steif u. gekünstelt:* ein -es Benehmen; eine -e Unterhaltung; er plauderte, lachte frei und u.; ⟨Abl.:⟩ **Ungezwungenheit,** die; -.

ungiftig ⟨Adj.; o. Steig.; nicht adv.⟩: *nicht giftig* (1).

Unglaube, der; -ns, (seltener auch:) **Unglauben,** der; -s: **1.** *Zweifel an [der Richtigkeit] einer Sache:* sein Gesicht drückte Unglauben aus; jmds. Unglauben spüren; der Forscher stieß mit seinen Ergebnissen auf Unglauben; sie begegnete seinen Behauptungen mit Unglauben. **2.** *Zweifel an der Existenz, am Wirken Gottes, an der Lehre der [christlichen] Kirche:* der passive Unglaube ist eine Herausforderung an die Kirche; **unglaubhaft** ⟨Adj.; -er, -este⟩: **1.** *nicht glaubhaft:* eine unglaubhafte, nicht glaubhafte Schilderung; seine Version des Geschehens war, klang [völlig] u.; die Gestalt des Mörders in diesem Fall war, wirkte u. **2.** (selten) svw. ↑unglaublich (2 b): u. schön sein; **ungläubig** ⟨Adj.; o. Steig.⟩: **1.** *Zweifel [an der Richtigkeit von etw.] erkennen lassend:* ein -es Gesicht machen; er betrachtete sie mit -em Staunen; u. lächeln. **2.** ⟨nicht adv.⟩ *nicht an Gott, an die kirchliche Lehre glaubend:* er versuchte die -en Menschen zu bekehren; ⟨subst.:⟩ **Ungläubige,** die u. die: *unglaubiger* (2) *Mensch;* ⟨Abl.:⟩ **Ungläubigkeit,** die; -: *das Ungläubigsein* (1, 2); **unglaublich** [ʊn'glaʊplɪç, auch: '———, österr. nur so] ⟨Adj.⟩: **1.** ⟨nicht adv.⟩ **a)** *unwahrscheinlich u. daher nicht, kaum glaubhaft:* eine -e Geschichte; er hat so unglaubliche Dinge erlebt; ⟨subst.:⟩ das grenzt ans Unglaubliche; **b)** *besonders empörend, unerhört:* eine -e Frechheit, Zumutung; die Zustände hier sind u.; das war es sich erlaubt. **2.** (ugs.) *sehr groß o. ä.:* eine -e Menge; er legt ein -es Tempo vor; **b)** *überaus, über alle Maßen:* u. groß, schwer, dick sein; sie spielen u. gut; es dauerte u. lange; **unglaubwürdig** ⟨Adj.⟩: *nicht glaubwürdig:* eine -e Geschichte; dieser Zeuge ist u.; seine Beteuerungen klingen u.; ⟨Abl.:⟩ **Unglaubwürdigkeit,** die; -.

ungleich ⟨Adj.; o. Steig.⟩: **1.** *miteinander od. mit einem Vergleichsobjekt [in bestimmten Merkmalen] nicht übereinstimmend; unterschiedlich, verschiedenartig:* ein -er Lohn; zwei Schränke von -er Größe; sie sind ein -es Paar; er hat zwei -e Socken an; ein -er *(zum Vorteil einer Partei von unterschiedlichen Voraussetzungen ausgehender)* Kampf; -e Gegner; mit -en Mitteln kämpfen; u. groß sein. **2.** ⟨verstärkend vor dem Komparativ⟩ *viel, weitaus:* eine u. schwerere Aufgabe; die neue Straße ist u. besser als die alte. **3.** ⟨in der Rolle einer Präp. mit Dativ⟩ (geh.): *im Unterschied zu einer anderen Person od. Sache:* er war, u. seinem Bruder, bei allen beliebt.

ungleich-, Ungleich-: ~artig ⟨Adj.; o. Steig.⟩: *von ungleicher* (1) *Art; unterschiedlich,* dazu: ~artigkeit, die; -, ~erbig [-ɛrbɪç] ⟨Adj.; o. Steig.; nicht adv.⟩ (Biol.): svw. ↑heterozygot, dazu: ~erbigkeit, die; - (Biol.): svw. ↑Heterozygotie; ~förmig ⟨Adj.; o. Steig.⟩, dazu: ~förmigkeit, die; -; ~geschlechtig ⟨Adj.⟩ (bes. Biol.): *nicht das gleiche Geschlecht habend;* ~mäßig ⟨Adj.⟩: **1.** *nicht regelmäßig:* -e Atemzüge; der Puls schlägt u. **2.** *nicht gleichmäßig, nicht zu gleichen Teilen:* der Besitz ist u. verteilt, dazu: ~mäßigkeit, die; ~namig [-na:mɪç] ⟨Adj.; o. Steig.⟩: **a)** (Math.) *mit ungleichem Nenner:* -e Brüche; **b)** (Physik) *ungleich[artig]:* -e Pole, dazu: ~namigkeit, die; -; ~seitig ⟨Adj.; o. Steig.⟩ (Math.): *(von Flächen*

u. Körpern) ungleich lange Seiten aufweisend: ein -es Dreieck, dazu: ~**seitigkeit,** die; - (Math.); ~**zeitig** ⟨Adj.; o. Steig.; nur attr.⟩: *nicht gleichzeitig [stattfindend].*

Ungleichgewicht, das; -[e]s, -e: *fehlendes Gleichgewicht* (1 b, 2): das U. in der Außenbilanz; **Ungleichheit,** die; -, -en: *das Ungleichsein, Verschiedenartigkeit:* die U. der Geschwister; **Ungleichung,** die; -, -en (Math.): [1]*Ausdruck* (5), *in dem zwei ungleiche mathematische Größen zueinander in ein Verhältnis gesetzt werden.*

Unglimpf, der; -[e]s [mhd. unglimpf, ahd. ungelimfe, zu †[2]Glimpf] (veraltet): *Schmach, Unrecht:* jmdm. U. zufügen; ⟨Abl.:⟩ **unglimpflich** ⟨Adj.⟩ (veraltet): *ungerecht, kränkend.*

Unglück, das; -[e]s, -e [mhd. ung(e)lück(e)]: **1.** *plötzlich hereinbrechendes Geschick, verhängnisvolles Ereignis, das einen od. viele Menschen trifft:* ein schweres U. ist geschehen, passiert, hat sich ereignet; die beiden -e haben fünf Todesopfer gefordert; laß nur, das ist kein U. *(ist nicht so schlimm)!*; ein U. gerade noch verhindern, verhüten können; ein U. verursachen, verschulden; paß auf, sonst gibt es noch ein U.; bei dem U. gab es viele Verletzte. **2.** ⟨o. Pl.⟩ **a)** *Zustand des Geschädigtseins durch ein schlimmes, unheilvolles Ereignis; Elend, Verderben:* der Krieg brachte U. über das Land; *** jmdm. ins U. bringen/stoßen/stürzen (geh.; *jmdn. in eine schlimme Lage bringen, ihm großen Schaden zufügen);* in sein U. rennen (ugs.; *sich in eine schlimme Lage bringen, ohne es selbst zu merken);* **b)** *Pech, Mißgeschick:* U. im Beruf, in der Liebe, geschäftliches, finanzielles U. haben; der Familie widerfuhr, die Familie traf ein U. *(Schicksalsschlag);* das bringt U.; er hatte das U., den Termin zu versäumen; das U. gepachtet haben *(häufig von Mißgeschicken betroffen sein);* das U. wollte es, daß er Alkohol getrunken hatte *(unglücklicherweise hatte er Alkohol getrunken);* R ein U. kommt selten allein; Spr U. im Spiel, Glück in der Liebe; *** wie ein Häufchen U. (ugs.; †Elend); zu allem U. *(um die Sache noch schlimmer zu machen, obendrein):* zu allem U. wurde er dann auch noch krank; ⟨Zus.:⟩ **unglückbringend** ⟨Adj.; o. Steig.; nicht adv.⟩, **unglücklich** ⟨Adj.⟩: **1.** *nicht glücklich* (I 2); *traurig u. deprimiert, niedergeschlagen:* -e Menschen; einen -en Eindruck, ein -es Gesicht machen; ganz u. sein; jmdn. sehr u. machen; er ist u. darüber, daß ...; u. aussehen, dreinschauen. **2.** *nicht vom Glück begünstigt; ungünstig, widrig:* ein -er Zufall; eine -e Niederlage; ein -er Zeitpunkt; ein -es Zusammentreffen verschiedener Ereignisse; *(nicht erwiderte)* Liebe; die Sache nahm einen -en Verlauf, Ausgang, endete u.; ⟨Abl.:⟩ der Unglückliche hat aber auch immer Pech. **3.** *ungeschickt [u. daher böse Folgen habend]:* er machte eine -e Bewegung, und alles fiel zu Boden; sie hat eine -e Hand in der Auswahl ihrer Freunde *(zeigt von viel Menschenkenntnis);* er machte in dieser Geschichte eine -e Figur (vgl. Figur 1); er stürzte so u., daß er sich das Bein brach; ⟨Zus.:⟩ **unglücklicherweise** ⟨Adv.⟩: zu allem Unglück: u. wurde ich noch krank.

unglücks-, Unglücks- ⟨die im folgenden mit "Unglücks-" gebildeten Zus. sind gebildet⟩: ~**bote,** der: *jmd., der eine schlechte Nachricht bringt;* ~**botschaft,** die: *[sehr] schlimme Botschaft;* ~**fahrer,** der: *[Auto]fahrer, der einen Unfall verursacht hat;* ~**fall,** der ⟨Pl. ...fälle⟩: **a)** *[schwerer] Unfall:* bei einem U. ums Leben kommen; **b)** *unglückliche Begebenheit;* ~**jahr,** das: vgl. ~tag (b); ~**kind,** das (veraltet): svw. †~mensch; ~**maschine,** die: *Flugzeug, das einen Unfall gehabt hat, abgestürzt ist;* ~**mensch,** der (ugs.): *jmd., der von Pech verfolgt ist;* ~**nachricht,** die: ~botschaft; ~**nacht,** die: vgl. ~tag (a); ~**ort,** der ⟨Pl. -e⟩: *Ort, an dem ein Unglück geschehen* (vgl. der ugs.): svw. †~mensch); ~**rabe,** der (ugs.): svw. †~mensch); ~**schwanger** ⟨Adj.; nicht adv.⟩ (geh.): *den Anlaß zu einem Unglück in sich bergend:* eine -e Situation; ~**serie,** die: *Folge von mehreren Unglücken;* ~**stätte,** die (geh.): vgl. ~ort; ~**stelle,** die: vgl. ~ort; ~**strähne,** die: vgl. ~serie; ~**tag,** der: **a)** *Tag, an dem ein Unglück geschehen ist;* **b)** *Tag, der für jmdn. unglücklich verlaufen ist* (vgl. ugs.): svw. ~**vogel,** der (ugs.): svw. †~mensch; ~**wagen,** der: vgl. ~maschine; ~**wurm,** der (ugs.): svw. †~mensch; ~**zahl,** die: *Zahl, von der geglaubt wird, daß sie Unglück bringt;* ~**zeichen,** das: *etw., von dem geglaubt wird, daß es ein Unglück ankündigt.*

unglückselig ⟨Adj.⟩: **1.** *daher unglücklich, von Unglück verfolgt u. daher bedauernswert:* die -e Frau wußte sich keinen Rat mehr. **2.** *unglücklich* (2) *[verlaufend]; verhängnisvoll:* ein -er Zufall; er wollte die -e Vorliebe für Glücksspiele; ⟨Zus.:⟩ **unglückseligerweise** ⟨Adv.⟩: zu allem Unglück; ⟨Abl.:⟩ **Unglückseligkeit,** die; -.

Ungnade, die; - [mhd. ung(e)näde, ahd. unginäda] in den Wendungen bei jmdm. in U. fallen (oft spött.; *sich jmds. Unwillen zuziehen);* bei jmdm. in U. sein (oft spött.; *jmds. Gunst verloren haben u. bei ihm nicht gut angesehen sein);* sich ⟨Dat.⟩ jmds. U. zuziehen (oft spött.; *jmds. Gunst verlieren);* **ungnädig** ⟨Adj.⟩ **1.** (oft spött.) *seiner schlechten Laune durch Gereiztheit Luft machend; gereizt u. unfreundlich:* jmdm. einen -en Blick zuwerfen; er war u. darüber, daß ...; etw. u. aufnehmen; der Chef ist heute sehr u. **2.** (geh.) *erbarmungslos, verhängnisvoll:* ein -es Schicksal ereilte ihn; ⟨Abl.:⟩ **Ungnädigkeit,** die; -: *das Ungnädigsein* (1).

ungrad (ugs.), **ungrade:** †ungerade.

ungrammatisch ⟨Adj.; o. Steig.; selten adv.⟩ (Sprachw.): *nicht den Regeln der Grammatik entsprechend [gebildet]* (Ggs.: grammatisch 2): -e Ausdrücke; dieser Satz ist u.

ungraziös ⟨Adj.; -er, -este⟩: *nicht graziös:* eine -e Bewegung, Haltung.

ungreifbar [auch: -'--] ⟨Adj.; o. Steig.; nicht adv.⟩ (geh., selten) *nicht greifbar* (3); ⟨Abl.:⟩ **Ungreifbarkeit,** die; -.

Unguentum [uŋ'gu̯ɛntʊm], das; -s, ...ta [lat. unguentum] *(auf Rezepten) Salbe;* Abk.: Ungt.

Ungulat [uŋu'la:t], der; -en, -en ⟨meist Pl.⟩ [zu lat. ungulatus = mit Hufen versehen] (Zool.): *Huftier.*

ungültig ⟨Adj.; o. Steig.; nicht adv.⟩: *nicht mehr gültig* (a); *verfallen:* -e Banknoten, Ausweispapiere; der Fahrschein ist u.; bei der Wahl gab es viele -e Stimmen; eine Ehe für u. erklären *(annullieren);* ⟨Abl.:⟩ **Ungültigkeit,** die; -: *das Ungültigsein;* ⟨Zus.:⟩ **Ungültigkeitserklärung,** die.

Ungunst, die; -: **1.** (geh., veraltend) *Unwillen:* er hatte sich die U. des Beamten zugezogen; Ü die U. *(das Ungünstigsein)* des Schicksals, des Augenblicks, des Wetters. **2.** *** zu jmds. -en (zu jmds. Nachteil): sich aus jmds. -en verrechnen; **ungünstig** ⟨Adj.⟩: **a)** *nicht günstig* (a): -es Wetter, -e Umstände; ein -er Zeitpunkt; im -sten Falle müssen wir zahlen; etw. ist für jmdn. u.; die Chancen stehen nicht u.; **b)** (geh., veraltend) *von Ungunst* (1) *erfüllt, nicht wohlwollend:* jmdm. u. gesinnt sein; ⟨Abl.:⟩ **Ungünstigkeit,** die; -.

ungustiös ⟨Adj.; -er, -este⟩ ⟨Adj.⟩ (österr.): *unappetitlich.*

ungut ⟨Adj.; o. Steig.; nicht adv.⟩: **1. a)** ⟨nur attr.⟩ *[von vagen Befürchtungen geleitet u. daher] unbehaglich:* er hatte bei der ganzen Sache ein -es Gefühl; -e Eindrücke, Erinnerungen; das ließ -e Erwartungen aufkommen; **b)** *ungünstig; schlecht; negativ:* ein -es Verhältnis; **c)** *unangenehm:* Rahner ... lachte u. (v.d. Grün, Glatteis 206). **2.** verblaßt in der Fügung **nichts für u.** *(nehmen Sie es mir nicht übel)!*

unhaltbar [auch: -'--] ⟨Adj.; o. Steig.; nicht adv.⟩: **1. a)** *in seiner derzeitigen Form, Beschaffenheit nicht mehr einleuchtend, gültig, gerechtfertigt:* eine -e Einstellung, Theorie; **b)** *seiner Mängel wegen dringend der Änderung, Abschaffung bedürfend; unerträglich:* -e Zustände; meine Lage hier ist u.; der Mann ist für uns u. *(völlig untauglich u. daher nicht länger tragbar).* **2. a)** (Milit.) *nicht haltbar* (2 b): eine -e Stellung, Festung; **b)** (Ballspiele) *nicht haltbar* (2 d): ein -er Treffer; der Stürmer schoß u. ins lange Eck; ⟨Abl.:⟩ **Unhaltbarkeit,** die; -.

unhaltbar [auch: -'---], die; -: *das Unhaltbarsein;* **unhaltig** ⟨Adj.; o. Steig.; nicht adv.⟩ (Bergmannsspr.): *kein Erz usw. enthaltend:* -es Gestein.

unhandlich ⟨Adj.; nicht adv.⟩: *von einer Größe, Beschaffenheit, daß es nicht leicht, nicht bequem zu handhaben ist; unpraktisch* (Ggs.: handlich 1): ein -er Staubsauger; das Auto ist in den Kurven u. *(nicht wendig genug);* ⟨Abl.:⟩ **Unhandlichkeit,** die; -: *unhandliche Beschaffenheit.*

unharmonisch ⟨Adj.⟩: **a)** *nicht harmonisch* (2): die Ehe ist sehr u.; **b)** *in Farbe, Form o.ä. nicht zusammenstimmend.*

Unheil, das; -s [mhd. unheil, ahd. unheil] (geh.): *etw. (bes. ein schlimmes, verhängnisvolles Geschehen), das vielen Menschen großes Leid, großen Schaden zufügt:* U. glück (1, 2): ein großes, schreckliches U.; jmdm. droht U.; er brach herein; der soll keine U. anrichten, stiften, der Krieg brachte U. über das Land; U. anrichten, stiften, ... U. witternd; gebannt. U. geahnt.

unheil-, Unheil- (geh.): ~**abwehrend** ⟨Adj.; o. Steig.; nicht adv.⟩; ~**bringend** ⟨Adj.; o. Steig.; nicht adv.⟩: ~**drohend** ⟨Adj.; o. Steig.⟩: *sehr bedrohlich:* die Flut stieg u.; ~**kündend** ⟨Adj.; o. Steig.⟩: svw. †~verkündend; ~**schwanger** ⟨Adj.; nicht adv.⟩: *Unheil in sich bergend;* ~**stifter,** der; ~**verkündend** ⟨Adj.; o. Steig.⟩: *Unheil ankündigend;* ~**voll** ⟨Adj.⟩: *Unheil mit sich bringend:* eine -e Botschaft.

unheilbar [auch: -'--] ⟨Adj.; o. Steig.; nicht adv.⟩: *nicht*

heilbar: ein -es *(inkurables)* Leiden; an einer -en Krankheit leiden; u. krank sein; Ü ein -er *(unverbesserlicher)* Pessimist; u. geizig sein; ⟨Abl.:⟩ **Unheilbarkeit** [auch: –'–––], die; -; **unheilig** ⟨Adj.⟩ (veraltend, noch scherzh.): *nicht heilig* (1 c); *nicht gerade fromm, christlich:* ein -es Leben führen; **Unheilsbote,** der; -n, -n (geh.): *jmd., der eine schreckliche Nachricht überbringt.*

unheimlich [auch: –'––] ⟨Adj.⟩ [mhd. unheim(e)lich = nicht vertraut]: **1.** *ein unbestimmtes Gefühl der Angst, des Grauens hervorrufend:* eine -e Gestalt, Erscheinung, Geschichte; in seiner Nähe habe ich ein -es *(äußerst unbehagliches)* Gefühl; im Dunkeln wurde [es] ihm u.; uns allen war [es] u. zumute; jmdm. kommt etw. u. vor; sein neuer Nachbar war ihm u. **2.** (ugs.) **a)** *sehr groß, sehr viel:* eine -e Summe; eine -e Angst, -en Hunger haben; **b)** ⟨intensivierend bei Adj. u. Verben⟩ *in außerordentlichem Maße; überaus, sehr:* etw. ist u. dick, groß, breit; sie ist u. nett; er kann u./u. viel essen; sie hat sich u. gefreut; etw. macht u. Spaß; ⟨Abl.:⟩ **Unheimlichkeit** [auch: –'–––], die; -.

unhistorisch ⟨Adj.; nicht adv.⟩ *die historische Bedingtheit einer Sache außer acht lassend:* eine -e Interpretation.

unhöflich ⟨Adj.⟩: *nicht höflich* (Ggs.: höflich): ein -er Kerl; jmdm. eine -e Antwort geben; dein Verhalten war sehr u.; verzeihen Sie, ich wollte nicht u. sein; jmdn. u. schubsen; ⟨Abl.:⟩ **Unhöflichkeit,** die; -, -en: **1.** ⟨o. Pl.⟩ *unhöfliches Benehmen* (Ggs.: Höflichkeit 1). **2.** ⟨meist Pl.⟩ *unhöfliche Handlung, Äußerung* (Ggs.: Höflichkeit 2).

unhold ⟨Adj.; -er, -este⟩ [mhd. unholt] (dichter. veraltend): *böse, feindselig* sein. u. in der Verbindung **jmdm., einer Sache u. sein** (↑abhold), **Unhold,** der; -[e]s, -e [mhd. unholde = Teufel, abd. unholdo = böser Geist]: **1.** *(bes. im Märchen, im Volksaberglauben) böser Geist, furchterregendes Wesen, Ungeheuer:* der U. entführte die Prinzessin. **2.** (abwertend) **a)** *gewalttätiger, brutaler Mensch:* der Lagerkommandant war ein U.; **b)** *Sittlichkeitsverbrecher:* bereits drei Frauen hatte der U. überfallen; **Unholdin,** die; -, -nen: w. Form zu ↑Unhold (1, 2 a).

unhörbar [auch: '–––] ⟨Adj.; o. Steig.; nicht adv.⟩: *nicht, kaum hörbar:* ein -es Flüstern; etw. mit -er Stimme sagen; u. seufzen; ⟨Abl.:⟩ **Unhörbarkeit** [auch: '––––], die; -.

unhygienisch ⟨Adj.⟩: *nicht hygienisch* (2).

uni ['yni, y'ni:] ⟨indekl. Adj.; o. Steig.; nicht adv.⟩ [frz. uni, eigtl. = einfach, adj. 2. Part. von: unir = vereinfachen < (kirchen)lat. unīre, ↑unieren]: *einfarbig, nicht gemustert:* eine u. Krawatte; der Stoff ist u.; ¹**Uni** [-], das; -s, -s: *das Unisein, unifarbener Farbton:* Blusen, Jacken in verschiedenen -s; ²**Uni** ['uni], die; -, -s (Jargon): kurz für ↑Universität: auf der U. sein; ich muß heute nicht in die U.; **uni-, Uni-** [uni-; zu lat. ūnus = einer, ein einziger] ⟨Best. in Zus. mit der Bed.⟩: *einzig, nur einmal vorhanden, einheitlich, ein...,* z. B. unilateral, Uniform; **unieren** [u'ni:rən] ⟨sw. V.; hat⟩ [lat. unīre, zu: ūnus, ↑uni-, Uni-]: *(bes. in bezug auf Religionsgemeinschaften) vereinigen:* unierte Kirchen (1. *die mit der röm.-kath. Kirche wiedervereinigten orthodoxen [griechisch-katholischen] u. morgenländischen Kirchen mit eigenem Ritus u. eigener Kirchensprache.* 2. *die protestantischen Unionskirchen*); **uniert** ⟨Adj.; o. Steig.; nicht adv.⟩: *die unierten Kirchen betreffend, einer unierten Kirche angehörend;* **unifarben** ['yni-, auch: y'ni:-] ⟨Adj.; o. Steig.; nicht adv.⟩: *uni;* **Unifikation** [unifika'tsio:n], die; -, -en [zu ↑unifizieren] (Fachspr.): vgl. Unifizierung; **unifizieren** [...fi'tsi:rən] ⟨sw. V.; hat⟩ [spätlat. ūnificāre] (bes. Fachspr.): *vereinheitlichen; zu einer Einheit, Gesamtheit verschmelzen:* Arbeitsgänge u.; Staatsschulden, Anleihen u. (Wirtsch.: *durch Konsolidation* 2 b *zusammenlegen*); ⟨Abl.:⟩ **Unifizierung,** die; -, -en (bes. Fachspr.): *das Unifizieren; Vereinheitlichung;* **uniform** [uni'fɔrm] ⟨Adj.⟩ [frz. uniforme < lat. ūnifōrmis = eingleichförmig, zu: ūnus (↑uni-, Uni-) u. fōrma = Form] (bildungsspr.): *ein-, gleichförmig:* -e Anstalts-, Schulkleidung; die Häuser haben ein -es (abwertend; *durch ihre Gleichförmigkeit monotones) Aussehen;* **Uniform** [-, auch: 'uniform, 'u:niform, österr. nur so], die; -, -en [frz. uniforme, subst. Adj. uniforme, ↑uniform]: *(bes. beim Militär, bei der Post, Polizei u. Eisenbahn) im Dienst getragene, in Material, Form u. Farbe einheitlich gestaltete Kleidung:* die grüne U. der Polizei; U. tragen; die U. an-, ablegen; in U. sein, gehen; der Kaiser war in voller U. *(in seiner Uniform mit allem Zubehör);* *Bürger in U. (↑Bürger 1 a).

Uniform-: ~**bluse,** die; ~**gürtel,** der; ~**hose,** die;

~**knopf,** der; ~**kragen,** der; ~**mantel,** der; ~**rock,** der: *zu einer Uniform gehörender* ¹*Rock* (2); ~**stück,** das: *Teil der Uniform (bes. Jacke od. Hose);* ~**träger,** der: *jmd., der eine Uniform trägt;* ~**verbot,** das: *Verbot, bei bestimmten Anlässen die Uniform zu tragen;* ~**zwang,** der ⟨o. Pl.⟩: *Verpflichtung, in Uniform zu erscheinen.*

uniformieren [unifɔr'mi:rən] ⟨sw. V.; hat⟩: **1.** *in eine Uniform kleiden:* Rekruten u.; ⟨meist im 2. Part.:⟩ uniformierte *(Uniform tragende)* Männer. **2.** (bildungsspr., oft abwertend) *eintönig, gleichförmig machen, gestalten:* ... wo ... versucht wurde, Menschen körperlich und geistig zu u. (Kirst, 08/15, 28); ⟨subst. 2. Part.:⟩ **Uniformierte,** der u. die; -n, -n ⟨Dekl. ↑Abgeordnete⟩: *jmd., der eine Uniform trägt;* ⟨Abl.:⟩ **Uniformierung,** die; -, -en; **Uniformismus** [...fɔr'mɪsmʊs], der; - (bildungsspr., oft abwertend): *das Streben nach gleichförmiger, einheitlicher Gestaltung;* **Uniformist,** der; -en, -en (bildungsspr., oft abwertend): *jmd., der alles gleichförmig, einheitlich gestalten will;* **Uniformität** [...fɔrmi'tε:t], die; - [(frz. uniformité <) spätlat. ūniformitās] (bildungsspr., oft abwertend): *Einheitlichkeit, Gleichförmigkeit;* **unigefärbt** ['yni-, auch: y'ni:-] ⟨Adj.; o. Steig.; nicht adv.⟩: *uni;* **unifarben** [uni'ka:l] ⟨Adj.; o. Steig.⟩ [zu lat. ūnicus, ↑Unikum] (Fachspr., bildungsspr.): *nur einmal vorhanden:* zur Versteigerung gelangen auch einige -e Stücke; **Unikat** [uni'ka:t], das; -[e]s, -e [zu lat. ūnicus (↑Unikum), geb. nach Duplikat]: **1.** sww. ↑Unikum (1). **2.** *einzige Ausfertigung eines Schriftstücks;* **Unikum** ['u:nikɔm], das; -s, ...ka (österr. nur so) u. -s [lat. ūnicum, Neutr. von: ūnicus = der einzige; einzigartig, zu: ūnus, ↑uni-, Uni-]: **1.** ⟨Pl. ...ka⟩ (Fachspr.) *etw., was es nur [noch] in einem Exemplar gibt:* dieser Holzschnitt, diese Briefmarke ist ein U.; botanische Unika. ⟨Pl. -s⟩ **a)** *etw., was auf Grund seiner Merkwürdigkeit o. ä. für einmalig gehalten wird:* der Arbeitsdiensthut war ... ein U. an Häßlichkeit (Grass, Katz 127); **b)** (ugs.) *merkwürdiger, ein wenig kauziger Mensch, der auf andere belustigend wirkt; Original* (3): der alte Fischhändler war ein richtiges U.; **unilateral** ⟨Adj.; o. Steig.⟩ (bes. Politik): *einseitig, nur eine Seite (innerhalb der politischen Gruppierungen eines Landes, der internationalen Verflechtungen o. ä.) betreffend, von dieser ausgehend:* -e Verhandlungen, Verpflichtungen.

uninformiert ⟨Adj.; o. Steig.; nicht adv.⟩: *nicht informiert;* ⟨Abl.:⟩ **Uninformiertheit,** die; -.

uninteressant ⟨Adj.⟩: **1.** *nicht interessant* (1): ein -es Buch; seine Meinung ist hier u. *(sie interessiert niemanden)* für mich ist es völlig u. *(gleichgültig),* ob er kommt. **2.** ⟨nicht adv.⟩ *meist Kaufmannsspr.) nicht interessant* (2): ein -es Angebot; etw. ist preislich u.; **uninteressiert** ⟨Adj.⟩: *nicht interessiert; desinteressiert:* ein -es Gesicht machen; er ist, tut völlig u.; ⟨Abl.:⟩ **Uninteressiertheit,** die; -.

Unio mystica ['u:nio 'mystika], die; - - [kirchenlat. aus: ūnio (↑Union) u. lat. mysticus, ↑Mystik] (Theol.): *die geheimnisvolle Vereinigung der Seele mit Gott als Ziel der Gotteserkenntnis in der Mystik;* **Union** [u'nio:n], die; -, -en [kirchenlat. ūnio = Einheit, Vereinigung, zu lat. ūnus, ↑uni-, Uni-]: *Bund, Vereinigung, Zusammenschluß (bes. von Staaten u. von Kirchen mit verwandten Bekenntnissen):* einer U. beitreten, angehören; die Staaten schlossen sich zu einer U. zusammen; vgl. Realunion; die Junge U. *(gemeinsame Jugendorganisation der CDU u. der CSU);* **Unionist,** der; -en, -en [vgl. engl. unionist]: **1.** *Anhänger, Mitglied einer Union.* **2.** (hist.) *Gegner der Konföderierten im amerikanischen Sezessionskrieg;* **unionistisch** ⟨Adj.; o. Steig.⟩: *eine Union* (1) *betreffend, ihr angehörend;* **Union Jack** ['ju:njən 'dʒæk], der; - -s, - -s [engl. Union Jack, aus: union = Union (als Bez. für die Vereinigte Königreich Großbritannien) u. jack = kleinere (Schiffs)flagge]: *Flagge Großbritanniens;* **Unionskirche,** die; -, -n: *durch eine Zusammenschluß mehrerer protestantischer Kirchen mit verwandten Bekenntnissen gebildete Kirche:* Mitglied einer U. sein; **unipetal** [unipe'ta:l] ⟨Adj.; o. Steig.; nicht adv.⟩ [zu ↑uni-, Uni- u. griech. pétalon = Blatt] (Bot.): *einblätt[e]rig;* **unipolar** ⟨Adj.; o. Steig.⟩ (Physik, Elektrot.): *einpolig; den elektrischen Strom in nur eine Richtung leitend;* ⟨Zus.:⟩ **Unipolarmaschine,** die (Elektrot.): *Maschine zur Entnahme starker Gleichströme bei kleiner Spannung.*

unirdisch ⟨Adj.; o. Steig.⟩: *nicht irdisch* (1).

Unisex, der; -[es] [engl. unisex, aus: uni- < lat. ūnus (↑uni-, Uni- u. sex, ↑Sex]: *(Tendenz zur) Verwischung der Unterschiede zwischen den Geschlechtern (bes. im Erscheinungs-*

bild); **unison** [uni'zo:n] ⟨Adj.; o. Steig.⟩ [ital. unisono, ↑unisono] (Musik): *im Einklang* (1) *singend od. spielend;* **unisono** [...no] ⟨Adv.⟩ [ital. unisono < spätlat. ūnisonus = eintönig, -förmig] (Musik): *im Einklang* (1) *[zu spielen];* u. *(einstimmig)* singen; die Geigen spielten u.; ⟨subst.:⟩ **Unisono** [-], das; -s, -s u. ...ni (Musik): *Einklang* (1); **unitär** [uni'tɛ:ɐ̯] ⟨Adj.; o. Steig.⟩ [frz. unitaire, zu: unité < lat. ūnitās, ↑Unität] (bildungsspr.): svw. ↑unitarisch (1); **Unitarier** [uni'ta:riɐ̯], der; -s, -: *Vertreter einer nachreformatorischen kirchlichen Richtung, die die Einheit Gottes betont u. die Lehre von der Trinität teilweise od. ganz verwirft;* **unitarisch** ⟨Adj.; o. Steig.⟩: **1.** (bildungsspr.) *Einigung bezweckend od. erstrebend.* **2.** *die Lehre der Unitarier betreffend;* **Unitarismus** [...ta'rɪsmʊs], der; -: **1.** *Bestreben innerhalb eines Staatenverbandes od. Bundesstaates, die Befugnisse der zentralen Instanzen gegenüber den einzelnen Gliedern des Staatenbundes od. den Bundesstaaten zu erweitern u. damit die Zentralmacht zu stärken.* **2.** *theologische Lehre der Unitarier;* **Unitarist,** der; -en, -en: *Vertreter, Anhänger des Unitarismus;* **unitaristisch** ⟨Adj.; o. Steig.⟩: *den Unitarismus betreffend, auf ihm beruhend;* **Unität** [uni'tɛ:t], die; -, -en [zu ↑uni-, Uni- u. lat. verbum, ↑Verb] (Sprachw.): *Zusammenziehung zweier od. mehrerer begrifflich u. syntaktisch zusammengehörender Wörter zu einem einzigen Wort* (z. B. die Gewähr leisten zu gewährleisten), auf gewährleisten; **United Nations** [ju'naɪtd 'neɪʃənz] ⟨Pl.⟩ [engl. united nations = vereinte Nationen]: *die Vereinten Nationen* (↑Nation b; Abk.: UN); **United Nations Organization** [- - ɔ:gənaɪ'zeɪʃən], die; - - -: svw. ↑United Nations (Abk.: UNO); **univalent** [univa'lɛnt] ⟨Adj.; o. Steig.⟩ (Chemie): *einwertig;* **Univerbierung** [univɐ'bi:rʊŋ], die; -, -en [zu ↑uni-, Uni- u. lat. verbum, ↑Verb] (Sprachw.): *Zusammenziehung zweier od. mehrerer begrifflich u. syntaktisch zusammengehörender Wörter zu einem einzigen Wort* (z. B. die Gewähr leisten zu gewährleisten), auf gewährleisten; **universal** [univɐ'za:l] ⟨Adj.; o. Steig.⟩ [spätlat. ūniversālis = zur Gesamtheit gehörig, allgemein, zu lat. ūniversus, ↑Universum] (bildungsspr.) **1.** *umfassend; die verschiedensten Bereiche einschließend:* ein -es Wissen; eine -e Bildung haben. **2.** *die ganze Welt umfassend, weltweit:* der -e Machtanspruch der Kirche. **Universal-:** ~**bank,** die ⟨Pl. -banken⟩: ²*Bank, die sich mit allen Zweigen des Bankgeschäfts befaßt;* ~**bibliothek,** die: *Bibliothek, die Bücher aller Wissens- u. Fachgebiete sammelt;* ~**bildung,** die: *universale Bildung;* ~**empfänger,** der (Med.): *Person mit der Blutgruppe AB, auf die Blut beliebiger Blutgruppen übertragen werden kann;* vgl. ~spender; ~**episkopat,** das (kath. Kirche): *oberste bischöfliche Gewalt des Papstes über die gesamte römisch-katholische Kirche;* ~**erbe,** der: *Erbe des gesamten Nachlasses, Allein-, Gesamterbe:* jmdn. als, zum -n einsetzen; ~**erbin,** die: w. Form zu ↑~erbe; ~**genie,** das: *ein auf allen Wissensgebieten kenntnisreicher Mensch:* Leibniz war ein U.; ~**geschichte,** die: *Weltgeschichte;* dazu: ~**geschichtlich** ⟨Adj.; o. Steig.; nicht präd.⟩; ~**instrument,** das (Technik): *Meßgerät, das die [gleichzeitige] Messung mehrerer Größen erlaubt;* ~**lexikon,** das: *enzyklopädisches Lexikon;* ~**maschine,** die: *Maschine (bes. Küchenmaschine), die für verschiedene Arbeitsgänge verwendbar ist;* ~**mittel,** das: *[Arznei]mittel gegen alle möglichen Beschwerden;* ~**motor,** der (Elektrot.): *Motor, der mit Gleich- u. Wechselstrom betrieben werden kann;* ~**spender,** der (Med.): *Person mit der Blutgruppe 0, die an jedermann Blut spenden kann;* vgl. ~empfänger. **Universalie** [univɛr'za:liə], die; -, -n [1: mlat. universale, zu spätlat. ūniversālis, ↑universal]: **1.** ⟨Pl.⟩ (Philos.) *Allgemeinbegriff, allgemeingültige Aussage.* **2.** (Sprachw.) *Eigenschaft, die alle natürlichen Sprachen aufweisen;* **Universalismus** [...za'lɪsmʊs], der; -: **1.** (Philos., Politik, Wirtsch.) *Denkart, Lehre, die den Vorrang des Allgemeinen, des Ganzen gegenüber dem Besonderen u. Einzelnen betont.* **2.** (Theol.) *Lehre, nach der der Heilswille Gottes die ganze Menschheit umfaßt;* **universalistisch** ⟨Adj.; o. Steig.⟩: *den Universalismus betreffend, auf ihm beruhend;* **Universalität** [universali'tɛ:t], die; - [spätlat. ūniversālitās (bildungsspr.): **1.** *umfassender Charakter von etw.:* die U. der Kirche. **2.** *umfassende Bildung; [schöpferische] Vielseitigkeit:* eine Persönlichkeit von schöpferischer U.; **universell** [univɐ'zɛl] ⟨Adj.; o. Steig.⟩ [frz. universel < spätlat. ūniversālis, ↑universal]: **1.** *alle Bereiche umfassend; allgemein:* eine Frage von -er Bedeutung; die -en Theorien der Physik. **2.** *vielseitig:* ein -es, u. verwendbares Gerät; ein -er begabter Mensch; **Universiade** [univɐr'zia:də], die; -, -n [zu ↑Universität u. ↑Olympiade]: *alle zwei Jahre stattfindender internationaler sport-*

licher Wettkampf von Studenten (bei dem in einigen Disziplinen die Weltmeisterschaften der Studenten ausgetragen werden); **universitär** [...zi'tɛ:ɐ̯] ⟨Adj.; o. Steig.; meist attr.⟩ (bildungsspr.): *die Universität betreffend, zu ihr gehörend:* -e Einrichtungen; **Universitas litterarum** [uni'vɛrzitas lıte'ra:rʊm], die; - - [lat. = Gesamtheit der Wissenschaften]: lat. Bez. für *Universität;* **Universität** [...zi'tɛ:t], die; -, -en [mhd. universitet = Gesamtheit, Verband (der Lehrenden und Lernenden) < lat. ūniversitās = (gesellschaftliche) Gesamtheit, Kollegium]: *in mehrere Fakultäten gegliederte [die Gesamtheit der Wissenschaften umfassende] Anstalt für wissenschaftliche Ausbildung u. Forschung; Hochschule:* eine altehrwürdige U.; die U. [in] München; die Technische U. Hannover; die U. besuchen; den an der U. immatrikuliert sein, studieren; Dozent an der U. sein; er wurde als Professor an die U. Kiel berufen; auf die, zur U. gehen *(studieren).* **2.** *Gesamtheit der Dozenten u. Studenten einer Universität* (1): die ganze U. versammelte sich in der Aula. **3.** *Gebäude, in dem sich eine Universität* (1) *befindet:* die U. liegt außerhalb der Stadt. **universitäts-, Universitäts-:** ~**absolvent,** der; ~**ausbildung,** die: *an einer Universität erworbene Ausbildung;* ~**besuch,** der; ~**bibliothek,** die: *zentrale wissenschaftliche Bibliothek einer Universität;* ~**buchhandlung,** die: *wissenschaftliche Buchhandlung in einer Universitätsstadt, die ihr Sortiment auf die Bedürfnisse der Universität abstimmt;* ~**eigen** ⟨Adj.; o. Steig.; nicht adv.⟩: *der Universität gehörend:* ein -es Gebäude; ~**gebäude,** das; ~**gelände,** das: svw. ↑Campus; ~**institut,** das; ~**klinik,** die: *als Forschungsanstalt einer Universität angeschlossene Klinik;* ~**laufbahn,** die: *wissenschaftliche Laufbahn als Dozent od. Professor an einer Universität;* ~**lehrer,** der: *Professor, Dozent an einer Universität;* ~**professor,** der: **a)** *Professor an einer Universität; Ordinarius* (1); **b)** *(österr.) Professor* (1): guten Tag, Herr U.; er ist U. in Wien; ~**reife,** die (selten): *Hochschulreife;* ~**stadt,** die: *Stadt, in der sich eine Universität befindet;* ~**studium,** das; ~**verwaltung,** die; ~**wesen,** das ⟨o. Pl.⟩: *Gesamtheit der universitären Einrichtungen u. Angelegenheiten.*

Universum [uni'vɛrzʊm], das; -s [lat. ūniversum, subst. Neutr. von: ūniversus = ganz, sämtlich, eigtl. = in eins gekehrt, zu: ūnus (↑uni-, Uni-) u. versus = gewendet]: *Weltall, Kosmos; das weite, unendliche U.; das U. erforschen:* ein Raumschiff ins U. schießen; Ü ein U. *(eine unendliche Vielfalt)* an Formen und Farben.

unkameradschaftlich ⟨Adj.⟩: *nicht kameradschaftlich:* ein -es Verhalten; ⟨Abl.:⟩ **Unkameradschaftlichkeit,** die; -.

Unke ['ʊŋkə], die; -, -n [vermengt aus frühnhd. eutze = Kröte, mhd. ūche, ahd. ūcha = Kröte u. mhd., ahd. unc = Schlange]: **1.** *Kröte mit plumpem, flachem Körper, schwarzgraum bis olivgrünem, manchmal gefleckten, warzigem Rücken u. gelbem bis roter Fleckung; Feuerkröte.* **2.** (ugs.) *jmd., der [ständig] unkt; Schwarzseher:* er ist eine alte U.; **unken** ['ʊŋkn̩] ⟨sw. V.; hat⟩: *auf Grund seiner pessimistischen Haltung od. Einstellung Unheil, Schlimmes voraussagen:* er muß dauernd u.; „Bald regnet es", unkte er.

unkenntlich ⟨Adj.⟩: *so verändert, entstellt, daß jmd. od. etw. nicht mehr zu erkennen ist:* er hatte sich durch Bart und Brille u. gemacht; die Eintragungen waren u. geworden; ⟨Abl.:⟩ **Unkenntlichkeit,** die; -: **Unkenntlichsein:** die Opfer waren bis zur U. entstellt; **Unkenntnis,** die; -: *das Nichtwissen; mangelnde Kenntnis [von etw.]:* seine U. auf einem Gebiet zu verbergen suchen; aus U. falsch machen; in U. *(im unklaren)* [über etw.] sein; er hat sich über den wahren Sachverhalt in U. gelassen *(ihn nicht aufgeklärt);* R U. schützt nicht vor Strafe.

Unkenruf, der; -[e]s, -e [1. *dumpfer Ruf der Unken*]: **1.** *dumpfer Ruf der Unken.* **2.** *pessimistische Äußerung;* **Unkerei** [ʊŋkə'raɪ], die; -, -en [dauerndes] Unken.

unkeusch ⟨Adj.⟩ (geh., veraltend): *nicht keusch* (b); ⟨Abl.:⟩ **Unkeuschheit,** die; -.

unkindlich ⟨Adj.⟩: *nicht kindlich:* ein -es Verhalten; ⟨Abl.:⟩ **Unkindlichkeit,** die; -: *unkindliches Wesen, unkindliche Art.*

unkirchlich ⟨Adj.⟩: *nicht fromm (im Sinne der Kirche).*

unklar ⟨Adj.⟩: **1. a)** *(mit dem Auge) nicht klar zu erkennen; verschwommen:* ein -es Bild; es herrscht -es *(trübes)* Wetter; die Umrisse u. etw. in der Ferne nur u. zu erkennen; **b)** *nicht deutlich, unbestimmt, vage:* -e Empfindungen, Erinnerungen. **2.** *nicht verständlich:* -e Sätze, Text; seine Ausführungen waren äußerst u.; es ist mir u./mir ist u.,

wie das geschehen konnte; sich u. ausdrücken. **3.** *nicht geklärt, ungewiß, fraglich:* eine -e Situation; der Ausgang dieses Unternehmens ist noch völlig u.; jmdn. über etw. im -en *(ungewissen)* lassen; sich über etw. im -en sein *(nicht genau wissen, wie man sich in einer bestimmten Sache entscheiden soll).* **4.** ⟨nur präd.⟩ (bes. Seemannsspr.) *nicht klar* (5): die Boote waren noch u.; ⟨Abl.:⟩ **U̱nklarheit,** die; -, -en: *das Unklarsein; unklare Vorstellung:* es herrscht noch U. darüber, ob ...; bestehen noch -en?; -en beseitigen. **u̱nklug** ⟨Adj.⟩ *taktisch, psychologisch nicht geschickt:* ein -es Vorgehen; es war u. von dir, ihm Geld anzubieten; ⟨Abl.:⟩ **U̱nklugheit,** die; -, -en: **1.** ⟨o. Pl.⟩ *das Unklugsein.* **2.** *unkluge Handlung, Äußerung.* **u̱nkollegial** ⟨Adj.⟩: *nicht kollegial* (1): ein -es Verhalten. **u̱nkomfortabel** ⟨Adj.⟩: *wenig komfortabel.* **u̱nkommentiert** ⟨Adj.⟩: **1.** *ohne wissenschaftlichen Kommentar* (1): eine -e Textausgabe. **2.** *ohne Kommentar* (2). **u̱nkompliziert** ⟨Adj.⟩: *nicht kompliziert:* ein -er Mensch, Charakter; -e Apparate, Mechanismen; ein -er (Med.; *nicht mit weiteren Komplikationen verbundener)* Bruch. **u̱nkontrollierbar** [auch: –––'––] ⟨Adj.⟩: *nicht kontrollierbar* (Ggs.: kontrollierbar): ein -er Vorgang; ⟨Abl.:⟩ **U̱nkontrollierbarkeit,** die; - [auch –––'–––]; **u̱nkontrolliert** ⟨Adj.⟩: *nicht kontrolliert* (4): ein -er Wutausbruch. **u̱nkonventionell** ⟨Adj.⟩ (bildungsspr.): **a)** *vom Konventionellen abweichend; ungewöhnlich* (Ggs.: konventionell 1 a): eine -e Meinung; -e Methoden, Entscheidungen; diese Küche ist u. eingerichtet; **b)** *nicht förmlich, ungezwungen* (Ggs.: konventionell 1 b): hier geht es u. zu. **u̱nkonzentriert** ⟨Adj.⟩: *ohne innere Konzentration* (3) (Ggs.: konzentriert 2); ⟨Abl.:⟩ **U̱nkonzentriertheit,** die; -: *das Unkonzentriertsein* (Ggs.: Konzentriertheit). **u̱nkörperlich** ⟨Adj.⟩: **1.** *nicht körperlich; nicht eins mit dem Körper* (1), *von ihm getrennt:* Liebe kann nicht u. sein (Th. Mann, Zauberberg 832). **2.** (Sport) *ohne Körpereinsatz:* die Brasilianer bevorzugen das -e Spiel. **u̱nkorrekt** ⟨Adj.⟩: **a)** *nicht korrekt* (a), *unrichtig* (2): -es Deutsch; eine -e Antwort geben; der Satz ist grammatisch u.; **b)** *nicht korrekt* (b): ein -es Verhalten, Vorgehen; sich u. benehmen; jmdn. u. behandeln; ⟨Abl.:⟩ **U̱nkorrektheit,** die; -, -en: **1.** ⟨o. Pl.⟩ *das Unkorrektsein.* **2.** *unkorrekte* (b) *Handlung, Äußerung.* **U̱nkosten** ⟨Pl.⟩ [eigtl. = unangenehme, vermeidbare Kosten]: **a)** *[unvorhergesehene] Kosten, die neben den normalen Ausgaben entstehen:* die U. belaufen sich auf 500 Mark; durch den Unfall sind ihm nur geringe U. entstanden; hohe U. haben; die U. [für etw.] tragen, bestreiten; die U. senken; mach dir keine unnötigen U.!; die Fest war mit großen U. verbunden; *****sich in U. stürzen ([hohe] Ausgaben auf sich nehmen):* bei der Hochzeit seiner Tochter hat er sich ganz schön in U. gestürzt; Ü bei seiner Rede hat er sich nicht gerade in geistige U. gestürzt; **b)** (ugs.) *Ausgaben:* die Einnahmen deckten nicht einmal die U.; ⟨Zus.:⟩ **U̱nkostenbeitrag,** der: *Betrag, den jmd. anteilig zur Deckung der bei etw. entstehenden Unkosten zu zahlen hat.* **U̱nkraut,** das; -[e]s, Unkräuter [mhd., ahd. unkrūt]: **1.** ⟨o. Pl.⟩ *Gesamtheit der Pflanzen, die zwischen angebauten Pflanzen wild wachsen [u. deren Entwicklung behindern]:* das U. wuchert; U. jäten, ausreißen, [aus]ziehen, [aus]rupfen, hacken, unterackern, unterpflügen, vertilgen, verbrennen; Spr U. vergeht/verdirbt nicht (scherzh.; *einem Menschen wie mir/ihm/ihr, Leuten wie uns/ihnen passiert nichts);* Ü das U. mit der Wurzel ausreißen *(ein Übel gründlich beseitigen).* **2.** *einzelne Art von Unkraut* (1): die verschiedenen Unkräuter; was ist das für ein U.? **u̱nkraut-, U̱nkraut-:** ~**bekämpfung,** die: *Bekämpfung von Unkraut,* dazu: ~**bekämpfungsmittel,** das: *Mittel zur Bekämpfung von Unkraut;* ~**pflanze,** die; ~**vertilgung,** die; vgl. ~**bekämpfung,** dazu: ~**vertilgungsmittel,** das. **u̱nkriegerisch** ⟨Adj.⟩: *nicht kriegerisch* (a): eine -e Haltung. **u̱nkritisch** ⟨Adj.⟩: **1.** *nicht kritisch* (1 a): ein -er Kommentar; er ist sich selbst gegenüber u.; eine Meinung, ein Vorurteil u. übernehmen. **2.** ⟨nicht adv.⟩ (seltener) *nicht kritisch* (2 b), *nicht gefährlich.* **U̱nktion** [ʊŋk'tsi̯oːn], die; -, -en [lat. ūnctio] (Med.): *Einreibung.* **u̱nkultiviert** ⟨Adj.⟩ (abwertend): *nicht kultiviert:* ein -er Kerl; er ist sehr u.; sich u. benehmen; ⟨Abl.:⟩ **U̱nkultiviertheit,** die; - (abwertend): *unkultiviertes Wesen, Benehmen;* **U̱nkultur,** die (abwertend): *Mangel an Kultur* (2).

u̱nkündbar [auch: –'––] ⟨Adj.; o. Steig.; nicht adv.⟩: *nicht kündbar:* ein -es Darlehen; eine -e Stellung haben; als Beamter ist er u. *(kann ihm nicht gekündigt werden);* ⟨Abl.:⟩ **U̱nkündbarkeit,** die; -, -en, die; -: *das Unkündbarsein.* **u̱nkundig** ⟨Adj.⟩: *nicht kundig:* eine -e Behandlung, -e Hände; *****einer Sache u. sein** (geh.; *etw. nicht [gut] können, mit etw. nicht vertraut sein):* einer Sprache u. sein. **U̱nland,** das; -[e]s, Unländer (Landw. selten): *landwirtschaftlich nicht nutzbares [Stück] Land* (2). **u̱nlängst** ⟨Adv.⟩: *vor noch gar nicht langer Zeit, [erst] kürzlich:* ich habe u. mit ihm telefoniert. **u̱nlauter** ⟨Adj.⟩: (geh.) **a)** *nicht* [¹]*lauter* (2): ein -er Charakter; -e Absichten; **b)** *nicht fair, nicht legitim:* -e Methoden; -er Wettbewerb; ⟨Abl.:⟩ **U̱nlauterkeit,** die; -, -en. **u̱nleidig** ⟨Adj.⟩ (veraltet): svw. ↑unleidlich; ⟨Abl.:⟩ **U̱nleidigkeit,** die; -, -en (veraltet); **u̱nleidlich** ⟨Adj.⟩: **1.** *mißmutig, mürrisch, übelgelaunt u. daher nicht umgänglich:* er ist heute sehr u. **2.** *unerträglich, untragbar:* -e Wirtschaftsverhältnisse; ⟨Abl.:⟩ **U̱nleidlichkeit,** die; -, -en. **u̱nlesbar** [auch: –'––] ⟨Adj.; o. Steig.; nicht adv.⟩: *nicht lesbar;* ⟨Abl.:⟩ **U̱nlesbarkeit** [auch: –'–––], die; -; **u̱nleserlich** [auch: –'–––] ⟨Adj.⟩: *nicht leserlich* (Ggs.: leserlich): eine -e Handschrift; ⟨Abl.:⟩ **U̱nleserlichkeit** [auch: –'––––], die; -. **u̱nleugbar** ['ʊnlɔ̯ɪkbaːɐ̯, auch: –'––] ⟨Adj.; o. Steig.⟩: *nicht zu leugnend:* eine -e Tatsache. **u̱nlieb** ⟨Adj.⟩: **1.** meist in der Wendung **jmdm. nicht u. sein** *(jmdm. ganz gelegen kommen, willkommen sein):* es war mir gar nicht u., daß er den Termin absagte. **2.** (landsch.) *unliebenswürdig, häßlich* (2 a): jmdn. u. behandeln; **u̱nliebenswürdig** ⟨Adj.⟩: *nicht liebenswürdig, gar nicht entgegenkommend; unfreundlich:* er war u. [zu mir]; ⟨Abl.:⟩ **U̱nliebenswürdigkeit,** die; -, -en: **1.** ⟨o. Pl.⟩ *unliebenswürdiges Verhalten.* **2.** *unliebenswürdige Handlung, Äußerung;* **unliebsam** ['ʊnli:pza:m] ⟨Adj.; nicht adv.⟩: *von der Art, daß es für den Betroffenen doch recht unangenehm ist:* -e Folgen, Überraschungen; er ist u. aufgefallen; ⟨Abl.:⟩ **U̱nliebsamkeit,** die; -, -en. **u̱nlimitiert** ⟨Adj.; o. Steig.⟩ (bildungsspr., Fachspr.): *unbegrenzt:* u. haltbar. **u̱nliniert** ⟨Adj.⟩ (österr. nur so), **u̱nliniiert** ⟨Adj.; o. Steig.; nicht adv.⟩: *nicht liniert.* **u̱nliterarisch** ⟨Adj.⟩: *nicht literarisch:* ein ganz und gar -er, spezifische Filmstil (Welt 25. 11. 61, 7). **U̱nlogik,** die; -: *das Unlogischsein, das Unlogische;* **u̱nlogisch** ⟨Adj.⟩: *nicht logisch* (2) (Ggs.: logisch 2): eine -e Folgerung; u. denken. **u̱nlösbar** [auch: '–––] ⟨Adj.; o. Steig.⟩ (Ggs.: lösbar): **1.** *nicht auflösbar, nicht trennbar:* ein -er Zusammenhang. **2.** ⟨nicht adv.⟩ *nicht zu lösen* (3 a), *nicht lösbar:* ein -es Problem; eine -e Aufgabe; ein -er Konflikt. **3.** ⟨nicht adv.⟩ (selten) svw. ↑unlöslich (1); ⟨Abl.:⟩ **U̱nlösbarkeit** [auch: '–––], die; -; **u̱nlöslich** [auch: '–––] ⟨Adj.⟩: **1.** ⟨o. Steig.; nicht adv.⟩ *nicht löslich:* in Wasser -e Stoffe. **2.** svw. ↑unlösbar (1); ⟨Abl.:⟩ **U̱nlöslichkeit** [auch: '––––], die; -. **U̱nlust,** die; -: *Mangel an Lust, an innerem Antrieb, Widerwille:* große U. verspüren; seine U. überwinden; er ging mit U., mit einem Gefühl der U. an die Arbeit; Ü an der Börse herrschte U. beim Aktienkauf (Börsenw.): *wurden nur sehr wenige Aktien gekauft);* ⟨Zus.:⟩ **U̱nlustempfindung,** die (seltener), **U̱nlustgefühl,** das: *Gefühl der Unlust;* **u̱nlustig** ⟨Adj.⟩: *Unlust empfindend, erkennen lassend:* u. sein, dreinschauen, an die Arbeit gehen; u. im Essen herumstochern. **u̱nmanierlich** ⟨Adj.⟩: *schlechte Manieren habend; ungesittet.* **u̱nmännlich** ⟨Adj.⟩ (oft abwertend): *nicht männlich* (3), *nicht zu einem Mann passend; keine männlichen Züge aufweisend* (Ggs.: männlich 3): diese Haltung ist feige und u.; ⟨Abl.:⟩ **U̱nmännlichkeit,** die; -. **U̱nmaß,** das; -es ⟨o. Pl.⟩: **1.** *allzu hohes Maß* (3), *Übermaß:* ein U. an/von Arbeit; sie ahnte nicht das U. seiner Sorgen. **2.** (selten) *Unmäßigkeit:* U. im Essen u. Trinken. **U̱nmasse,** die; -, -n (ugs.) svw. ↑Unmenge. **u̱nmaßgeblich** [auch: '–––] ⟨Adj.⟩: *nicht maßgeblich; von geringer Bedeutung:* -e Urteil eines Laien; was er sagt, ist [für mich] völlig u.; nach meiner Meinung (Redensart, die bes. die bescheidene Zurückhaltung ausdrücken soll); **u̱nmäßig** ⟨Adj.⟩: **1.** *nicht mäßig* (1), *maßlos:* -er Alkoholkonsum; sie ist u. in ihren Ansprüchen; u. trinken, essen. **2. a)** *jedes normale Maß weit überschreitend:* -es u. Verlangen; -er Durst; -e Angst; **b)** ⟨intensivierend bei Adj.⟩ *überaus, über alle Maßen:* er ist u. dick; ⟨Abl. zu 1:⟩ **U̱nmäßigkeit,** die; -;

Unmenge, die; -, -n (emotional): *übergroße, sehr große Menge:* eine U. von/an Bildern, Fakten; eine U. Geld; er trinkt -n [von] Tee; ich habe dadurch eine U. *(sehr vieles)* gelernt; Beispiele dafür gibt es in -n.

Unmensch, der; -en, -en [mhd. unmensch, rückgeb. aus: unmenschlich] (abwertend): *jmd., der unmenschlich (1 a) ist:* wer seine Kinder so verprügelt, ist ein U.; dieser U. hat die Kätzchen ertränkt; R ich bin/man ist ja schließlich kein U. (ugs.; *ich lasse doch mit mir reden, vor mir braucht doch niemand Angst zu haben o. ä.);* **unmenschlich** [auch: –'––] ⟨Adj.⟩ [mhd. unmenschlich]: **1. a)** *grausam gegen Menschen od. Tiere, brutal, roh, ohne menschliches Mitgefühl [vorgehend]:* ein -er Tyrann; ein -es Terrorregime; -e Grausamkeit; wir hätten es u. gefunden, aufeinander zu schießen (Koeppen, Rußland 111); **b)** *menschenfeindlich* (b): ein -es Gesellschaftssystem; **c)** *menschenunwürdig, inhuman:* -e Untersuchungspraktiken; unter -en Verhältnissen leben. **2. a)** ⟨nicht adv.⟩ *ein sehr hohes, [fast] unerträgliches, kaum noch erträgliches Maß habend:* -e Schmerzen; eine -e Hitze; -es Leid; ⟨subst.:⟩ sie haben Unmenschliches *(menschliche Kräfte fast Übersteigendes)* geleistet; **b)** ⟨intensivierend bei Adj. u. Verben⟩ (ugs., oft emotional übertreibend): *sehr, überaus:* es ist u. kalt; wir haben u. [viel] zu arbeiten; ⟨Abl., bes. zu 1:⟩ **Unmenschlichkeit** [auch: –'–––], die; -, -en: **1.** ⟨o. Pl.⟩ *das Unmenschlichsein.* **2.** *unmenschliche* (1) *Handlung.*

unmerkbar [auch: '–––] ⟨Adj.; o. Steig.⟩: *nicht merkbar* (1); **unmerklich** [auch: '–––] ⟨Adj.⟩: *nicht, kaum merklich vor sich gehend:* eine -e Veränderung; es wurde u. dunkel.

unmeßbar [auch: '–––] ⟨Adj.; o. Steig.⟩: *nicht meßbar;* ⟨Abl.:⟩ **Unmeßbarkeit** [auch: '––––], die; -.

unmethodisch ⟨Adj.⟩: *nicht methodisch* (2): u. vorgehen.

unmilitärisch ⟨Adj.⟩: *nicht militärisch* (2), *unsoldatisch:* sich u. benehmen.

unmißbar [ʊn'mɪsbaːɐ̯] ⟨Adj.; nicht adv.⟩ [zu ↑missen] (schweiz.): *unentbehrlich.*

unmißverständlich [auch: –––'––] ⟨Adj.⟩: **a)** *in seiner Art klar u. eindeutig:* eine -e Formulierung; **b)** *in nicht mißzuverstehender Deutlichkeit:* jmdm. u. die Meinung sagen; ⟨Abl.:⟩ **Unmißverständlichkeit** [auch: –––'–––], die; -.

unmittelbar ⟨Adj.⟩: **a)** *nicht mittelbar, nicht nur durch etw. Drittes, durch einen Dritten vermittelt; direkt* (4, 5): sein -er Nachkomme, Vorgesetzter; eine -e Folge von etw.; -en Einfluß auf etw. ausüben; es bestand -e *(akute)* Lebensgefahr; ich werde mich u. an den Minister wenden; ein u. [vom Volk] gewähltes Parlament; jmdm. u. unterstehen; der Gedanke leuchtete ihm u. ein; wir bekommen die Eier u. vom Bauern; **b)** ⟨nicht präd.⟩ *durch keinen od. kaum einen räumlichen od. zeitlichen Abstand getrennt, ohne od. mit kaum einem räumlichen od. zeitlichen Abstand:* in -er Nähe des Theaters; ein -er Nachbar; die -e Umgebung; er betrat den Raum u. nach mir; ich fahre u. nach dem Essen los; Ostern steht u. bevor; **c)** ⟨o. Steig.; nicht präd.⟩ *direkt* (1): eine -e Zugverbindung; die Straße führt u. zum Bahnhof; ⟨Abl. zu b:⟩ **Unmittelbarkeit,** die; -.

unmöbliert ⟨Adj.; o. Steig.; nicht adv.⟩: *nicht möbliert:* ein Zimmer u. vermieten.

unmodern ⟨Adj.⟩: **1.** *nicht mehr modern* (1) (Ggs.: ²modern 1): -e Kleidung, -e Möbel, Formen; sich u. kleiden. **2.** (seltener) **a)** *nicht modern* (3 a): eine -e *(überholte)* Konstruktion; **b)** *nicht modern* (2 b): -e Ansichten.

unmodisch ⟨Adj.⟩: *nicht modisch* (1 a, 2).

unmöglich [auch: –'––] **I.** ⟨Adj.⟩ **1.** ⟨o. Steig.; nicht adv.⟩ (Ggs.: möglich 1) **a)** *nicht zu bewerkstelligend, nicht durchführbar; nicht zu verwirklichend:* ein -es Unterfangen; eine -e *(unlösbare)* Aufgabe; die Frau in der Zeichnung hat eine absolut -e *(in Wirklichkeit nicht einnehmbare)* Körperhaltung; es war fast u., das Knäuel zu entwirren; der Bau eines solchen Sessels ist technisch u.; dieser Umstand macht es mir u., daran teilzunehmen; ⟨subst.:⟩ das Unmögliche möglich machen wollen; ich verlange nichts Unmögliches [von dir]; **b)** *nicht denkbar, nicht in Betracht kommend, ausgeschlossen:* es ist ganz u., daß er der Mörder ist; es ist absolut u. *(es kommt nicht in Frage),* daß ich ihn jetzt im Stich lasse. **2. a)** (ugs. meist abwertend) *in als unangenehm empfundener Weise von der Erwartungsnorm abweichend, sehr unpassend, nicht akzeptabel, nicht tragbar:* ein -es Benehmen, Verhalten; er hat immer die -sten Ideen; du bist *(benimmst, verhältst dich)* u.; dieser Hut ist u.; er sieht in dem Mantel u. aus; **b)** ⟨nicht adv., meist

als Elativ⟩ (ugs.) *seltsam, merkwürdig, kurios; überraschend, unerwartet:* ich hatte an den -sten Stellen Muskelkater; alle möglichen und -en *(die verschiedensten u. teilweise seltsamsten)* Gegenstände; **c)** ***sich u. machen** *(sich selbst in Mißkredit bringen, sich seine Sympathien verscherzen):* **jmdn. u. machen** *(jmdn. in Mißkredit bringen).* **II.** ⟨Adv.⟩ (ugs.) **a)** *(weil es unmöglich ist)* nicht: ich kann das u. allein schaffen; mehr ist u. zu erreichen; das kann u. so gewesen sein; **b)** *(weil es nicht rechtens, nicht zulässig, nicht anständig, nicht vertretbar wäre)* nicht: ich kann ihn jetzt u. im Stich lassen; du kannst das u. von ihm verlangen; das geht u.; ⟨Abl. zu I:⟩ **Unmöglichkeit** [auch: –'–––], die; -, -en (Ggs.: Möglichkeit 1 b).

Unmoral, die; -: *das Unmoralischsein, Mangel an Moral:* man wirft ihm [wegen seiner Geschäftsmethoden, wegen seines Lebenswandels] U. vor; vorehelicher Geschlechtsverkehr ist für ihn der Inbegriff der U.; **unmoralisch** ⟨Adj.⟩: *nicht moralisch* (2), *amoralisch* (a), *gegen die Moral* (1 a) *verstoßend, sich über sie hinwegsetzend:* ein -er Lebenswandel; es ist [zutiefst] u., mit der Not anderer Geschäfte zu machen; ⟨Abl.:⟩ **Unmoralität,** die; -: svw. ↑Amoralität.

unmotiviert ⟨Adj.; -er, -este⟩: **1.** *keinen [erkennbaren] vernünftigen Grund habend; keine Berechtigung, keinen erkennbaren Sinn habend; grundlos:* ein völlig -er Wutanfall. **2.** (Sprachw.) *nicht motiviert* (2).

unmündig ⟨Adj.; o. Steig.; nicht adv.⟩: **a)** *nicht mündig* (a), *minderjährig:* er hinterläßt drei -e Kinder; sie ist noch u.; jmdn. für u. erklären *(entmündigen);* **b)** *nicht mündig* (b): aus -en Untertanen wurden mündige Bürger; ⟨Abl.:⟩ **Unmündigkeit,** die; -.

unmusikalisch ⟨Adj.⟩: *nicht musikalisch* (2): ein -er Mensch; er ist u.; **unmusisch** ⟨Adj.; nicht adv.⟩: *nicht musisch* (2).

Unmut, der; -[e]s (geh.): *durch das Verhalten anderer ausgelöstes [starkes] Gefühl der Unzufriedenheit, des Mißfallens, des Verdrusses:* U. stieg in ihr auf; er machte seinem U. Luft; **unmutig** ⟨Adj.⟩ (geh.): *von Unmut erfüllt, Unmut empfindend od. ausdrückend:* ein -es Gesicht; u. schauen. **unmuts-, Unmuts-** (geh.): ~**bekundung,** die; ~**bezeugung,** die; ~**falte,** die: *Unmut ausdrückende Stirnfalte:* eine tiefe U. zog sich über seine Stirn; ~**voll** ⟨Adj.⟩ (selten): *unmutig.*

unnachahmlich ['ʊnnax:x|a:mlɪç, auch: ––'––] ⟨Adj.; o. Steig.⟩: *in einer Art u. Weise, die als einzigartig, unvergleichlich empfunden wird:* er hat eine -e Gabe zu erzählen; ihre Art, sich zu bewegen, ist u.; ⟨Abl.:⟩ **Unnachahmlichkeit** [auch: –'–––], die; -.

unnachgiebig ⟨Adj.⟩: *zu keinem Zugeständnis bereit:* eine -e Haltung; ⟨Abl.:⟩ **Unnachgiebigkeit,** die; -.

unnachsichtig ⟨Adj.⟩: *keine Nachsicht übend, erkennen lassend:* ein -er Rächer; -e Strenge; jmdn. u. bestrafen; ⟨Abl.:⟩ **Unnachsichtigkeit,** die; -; **unnachsichtlich** ⟨Adj.⟩ (veraltend): svw. ↑unnachsichtig.

unnahbar [ʊn'na:ba:ɐ̯, auch: '–––] ⟨Adj.⟩: *sehr auf Distanz bedacht, jeden Versuch einer Annäherung* (1 b) *mit kühler Zurückhaltung beantwortend, abweisend:* eine -e Haltung; ein -er Chef; sie ist, wirkt, gibt sich, zeigt sich u.; ⟨Abl.:⟩ **Unnahbarkeit** [auch: '–––], die; -.

Unnatur, die; -: **1.** *Unnatürlichsein, unnatürlicher Charakter.* **2.** *etw. Unnatürliches:* Wir sind beachtlich weit U. geworden (Molo, Frieden 103); **unnatürlich** ⟨Adj.⟩: **1. a)** *in der Natur* (1) *[in gleicher Form, in gleicher Weise] nicht vorkommend, nicht von der Natur ausgehend, hervorgebracht:* Neonlampen geben ein -es Licht; die Tiere leben hier unter ganz -en Bedingungen; eine -er *(gewaltsamer)* Tod; auf -e Weise ums Leben kommen *(einen gewaltsamen Tod sterben);* **b)** *der Natur* (3 a) *nicht gemäß, nicht angemessen:* eine -e Lebensweise; eine -e Art, sich zu bewegen; es ist doch u., immer so einen Durst zu haben. **2.** *gekünstelt, nicht natürlich* (5); *affektiert:* ein -es Lachen; sie ist [in ihrer ganzen Art] so u.; ⟨Abl.:⟩ **Unnatürlichkeit,** die; -.

unnennbar [auch: '–––] ⟨Adj.; nicht adv.⟩ (geh.): **1.** svw. ↑unsagbar (a). **2.** *nicht benennbar:* -e Aktive, das sich Leben nennt (Remarque, Westen 190); ⟨Abl.:⟩ **Unnennbarkeit** [auch: '––––], die; -.

unnormal ⟨Adj.⟩: **1.** *nicht normal* (1): -e Bedingungen, Verhältnisse; **2.** *nicht normal* (2).

unnotiert ⟨Adj.; o. Steig.; nicht adv.⟩ (Börsenw.): *ohne amtliche Notierung* (4 b): -e Wertpapiere.

unnötig ⟨Adj.⟩: **a)** *nicht nötig, entbehrlich, verzichtbar:* das war eine -e Maßnahme; u. viel, u. großen Aufwand treiben;

b) *keinerlei Sinn habend, keinerlei Nutzen od. Vorteil bringend; überflüssig:* -e Kosten, Risiken, Härten vermeiden; jmdm.: -en Ärger, -e Sorge ersparen; sich u. in Gefahr bringen; u. zu sagen, daß ...; **unnötigerweise** 〈Adv.〉: *obwohl es unnötig ist, gewesen wäre.*

unnütz ['ʊnnʏts] 〈Adj.; -er, -este〉 [mhd. unnütze, ahd. unnuzze]: **a)** *nutzlos, zu nichts nütze seiend:* -e Ausgaben, Anstrengungen; -es Zeug, Gerümpel; -es *(sinn-, zweckloses, müßiges)* Gerede; es ist u. *(sinn-, zwecklos, müßig)*, darüber zu streiten; er ist nur ein -er Esser (abwertend; *er verursacht nur Kosten);* **b)** (abwertend) *nichtsnutzig:* der -e Mensch (Lynen, Kentaurenfährte 7); **c)** *unnötig* (b): Er ... sollte nicht u. leiden (Sieburg, Robespierre 23); 〈Zus.:〉 **unnützerweise** 〈Adv.〉: **a)** *ohne jeden Nutzen, Zweck:* ich habe die alten Zeitungen u. alle aufbewahrt; **b)** *unnötigerweise.*

UNO ['uːno], die; - [Kurzwort für United Nations Organization]: *die Vereinten Nationen* (↑Nation b).

uno actu ['uːno 'aktu; lat.] (bildungsspr.): *in einem einzigen Vorgang, [Handlungs]ablauf, ohne Unterbrechung.*

unökonomisch 〈Adj.〉: *nicht ökonomisch* (2).

unordentlich 〈Adj.〉: **a)** *nicht ordentlich* (1 a): er ist ein -er Mensch; er arbeitet furchtbar u. *(nachlässig);* **b)** *nicht ordentlich* (1 b), *nicht in Ordnung gehalten, in keinem geordneten Zustand befindlich:* ein -es Zimmer; in der Wohnung sah es furchtbar u. aus; u. herumliegende Kleider; Ü ein -es *(den geltenden bürgerlichen Normen nicht entsprechendes, ungeregeltes)* Leben führen; 〈Abl.:〉 **Unordentlichkeit,** die; -; **Unordnung,** die; -: *durch das Fehlen von Ordnung* (1) *gekennzeichneter Zustand:* in dem Zimmer herrschte eine fürchterliche, unbeschreibliche U.; etw. in U. bringen; Ü ihr seelisches Gleichgewicht war in U. geraten.

unorganisch 〈Adj.〉: **1.** (bildungsspr.) *nicht organisch* (4): ein -er Aufbau. **2.** 〈o. Steig.〉 (Fachspr.) **a)** svw. ↑anorganisch (2); **b)** (selten) svw. ↑anorganisch (1).

unorthodox 〈Adj.; -er, -este〉 (bildungsspr.): *ungewöhnlich, unkonventionell, eigenwillig:* eine ziemlich -e Auffassung.

unorthographisch 〈Adj.; o. Steig.〉: *nicht den Regeln der Orthographie entsprechend:* eine -e Schreibweise.

unpaar 〈Adj.; o. Steig.; nicht adv.〉 (Biol. selten): *nicht paar* (Ggs.: ²paar): -e Blätter; 〈subst.:〉 **Unpaarhufer** [-huːfɐ], der; -s, - (Zool.): *Huftier, bei dem der mittlere Zehe stark ausgebildet ist u. die übrigen fehlen od. nur rudimentär vorhanden sind:* die Pferde gehören zu den -n; **unpaarig** 〈Adj.; o. Steig.〉 (bes. Biol., Anat.): *nicht paarig;* 〈Abl.:〉 **Unpaarigkeit,** die; - (bes. Biol., Anat.): *nicht paarig;* 〈Abl.:〉 **Unpaarzeher** [-tseːɐ], der; -s, - (Zool.): svw. ↑Unpaarhufer.

unpädagogisch 〈Adj.〉: *nicht pädagogisch* (Ggs.: pädagogisch 2 b): ein -es Vorgehen.

unparteiisch 〈Adj.〉: *nicht parteiisch, neutral, für od. gegen keine Partei eingenommen; objektiv* (2): ein -er Dritter; er ist nicht u.; u. urteilen; 〈subst.:〉 **Unparteiische,** der; -n, -n 〈Dekl. ↑Abgeordnete〉 (Sport Jargon): *Schiedsrichter:* der U. gab einen Strafstoß; **unparteilich** 〈Adj.〉: **1.** *nicht parteilich* (2 a), *[aus politischer Indifferenz] keine Partei ergreifend.* **2.** *unparteiisch;* 〈Abl.:〉 **Unparteilichkeit,** die; -.

unpaß 〈Adj.〉 [zu ↑passen]: **1. jmdm. u. kommen** (landsch.; *jmdm. ungelegen kommen):* sein Besuch kam mir sehr u. **2.** 〈meist präd.; nicht adv.〉 (veraltend) svw. ↑unpäßlich; **unpassend** 〈Adj.〉: **a)** 〈nicht adv.〉 *nicht passend* (1 b), *ungelegen, ungünstig:* er kam im -sten Augenblick; **b)** *(in Anstoß od. Mißfallen erregender Weise) unangebracht, unangemessen; unschicklich, deplaziert:* eine -e Bemerkung; es war äußerst u, ihm das so direkt zu sagen.

unpassierbar [auch: --'-'–] 〈Adj.; o. Steig.; nicht adv.〉: *nicht passierbar:* die Brücke war u.

unpäßlich ['ʊnpɛslɪç] 〈Adj.; meist präd.; nicht adv.〉 [zu ↑passen]: *sich nicht [ganz] wohl, nicht ganz gesund fühlend, ohne sich jedoch richtig krank zu fühlen:* u. sein; sich u. fühlen; 〈Abl.:〉 **Unpäßlichkeit,** die; -, -en 〈Pl. selten〉.

unpathetisch 〈Adj.〉: *nicht pathetisch, ohne jedes Pathos.*

Unperson, die; -, -en (Jargon): *ehemals einflußreiche, bekannte Persönlichkeit der Politik, des öffentlichen Lebens, die von der Geschichtsschreibung, von Parteien, von den Massenmedien bewußt ignoriert wird u. die daher nicht mehr in der Öffentlichkeit in Erscheinung tritt:* jmdn. zur U. erklären; **unpersönlich** 〈Adj.〉: **1. a)** *keine individuellen, persönlichen Züge, kein individuelles, persönliches Gepräge aufweisend:* in einem -en Stil schreiben; ein -es Geschenk; so eine vorgedruckte Geburtstagskarte finde ich zu u.; **b)**

(im zwischenmenschlichen Bereich) alles Persönliche, Menschliche ausklammernd, vermeidend, unterdrückend; *nichts Persönliches, Menschliches aufkommen lassend:* er ist ein sehr kühler, -er Mensch; sie verkehren in einem sehr -en Ton miteinander; das Gespräch war sehr u. **2.** 〈o. Steig.〉 **a)** 〈nicht adv.〉 (bes. Philos., Rel.) *nicht persönlich* (1 b): ein -er Gott; **b)** (Sprachw.) *kein persönliches Subjekt enthaltend, bei sich habend:* u. gebrauchte Verben; 〈Abl.:〉 **Unpersönlichkeit,** die; -.

unpfändbar [auch: -'---] 〈Adj.; o. Steig.; nicht adv.〉 (jur.): *nicht pfändbar:* Küchengeräte sind u.; 〈Abl.:〉 **Unpfändbarkeit** [auch: -'---], die; - (jur.).

unplaciert ['ʊnplasiːɐt, 'ʊnplatsiːɐt]: ↑unplaziert; **unplaziert** 〈Adj.〉: **1.** *nicht plaziert* (3 a): ein -er Schuß; u. schießen, werfen, schlagen. **2.** (Sport, selten) *sich nicht plaziert* (4) *habend:* der Favorit landete u. im Mittelfeld.

un pochettino [ʊn pokɛ'tiːno; ital.] (Musik): *ein klein wenig;* **un poco** [ʊn 'poko; ital.] (Musik): *ein wenig, etwas.*

unpoetisch 〈Adj.〉: *nicht poetisch* (2): eine -e Sprache.

unpoliert 〈Adj.; o. Steig.; nicht adv.〉: *nicht poliert:* -es Holz.

unpolitisch 〈Adj.〉: *nicht politisch* (1), *apolitisch, ohne politisches Engagement:* ein -er Mensch.

unpopulär 〈Adj.〉: **a)** *nicht populär* (1 b), *von einer Mehrheit ungern gesehen:* -e Maßnahmen; Steuererhöhungen sind meist u.; **b)** 〈nicht adv.〉 *unbeliebt:* ein -er Politiker; 〈Abl.:〉 **Unpopularität,** die; -.

unpraktisch 〈Adj.〉: **1.** *nicht praktisch* (2), *in einem allzu geringen Maße praktisch:* ein furchtbar -es Gerät; es ist doch u., so vorzugehen. **2.** *nicht praktisch* (3), *umständlich:* ein -er Mensch; er ist furchtbar u.

unprätentiös 〈Adj.; -er, -este〉 (bildungsspr.): *nicht prätentiös u. daher bescheiden; schlicht [wirkend]:* ein -er Titel.

unpräzis 〈Adj.〉 (bes. österr.), **unpräzise** 〈Adj.〉: *unpräziser, unpräziseste〉* (bildungsspr.): *nicht präzise [genug]:* -e Angaben.

unproblematisch 〈Adj.〉: *nicht problematisch, keinerlei Schwierigkeiten bereitend, durch keinerlei Schwierigkeiten belastet:* unsere Beziehung ist völlig u.; die Entscheidung des Verfassungsgerichts ist nicht ganz u. *(sie hat Mängel).*

unproduktiv 〈Adj.〉: **a)** (Wirtsch.) *keine Güter produzierend, keine Werte schaffend:* eine -e Tätigkeit; **b)** *nichts erbringend, unergiebig:* ein -es Gespräch; der Künstler hat eine -e Phase; 〈Abl.:〉 **Unproduktivität,** die; -.

unprogrammgemäß 〈Adj.; o. Steig.; nicht adv.〉: *nicht dem Programm entsprechend:* u. verlaufen.

unproportioniert 〈Adj.; o. Steig.; nicht adv.〉: *schlecht proportioniert;* 〈Abl.:〉 **Unproportioniertheit,** die; -.

unpünktlich 〈Adj.〉: **a)** 〈nicht adv.〉 *dazu neigend, nicht pünktlich* (1) *zu sein:* ein furchtbar -er Mensch; er ist sehr u.; **b)** *verspätet:* -e Zahlung der Miete; der Zug kam u.; 〈Abl.:〉 **Unpünktlichkeit,** die; -.

unqualifiziert 〈Adj.; -er, -este〉: **1. a)** *keine [besondere] Qualifikation* (2 a) *besitzend:* ein -er Hilfsarbeiter; **b)** *nicht qualifiziert* (2 a): -e Arbeit. **2.** (abwertend) *von einem Mangel an Sachkenntnis, an Urteilsvermögen u. [geistigem] Niveau zeugend:* -e Bemerkungen; eine u. Kritik.

unrasiert 〈Adj.; o. Steig.; nicht adv.〉: *nicht frisch rasiert:* sein -es Kinn; er ist u. zum Dienst erschienen; R u. und fern der Heimat (scherzh.; *für längere Zeit nicht zu Hause u. damit auch den geregelten Alltag nicht gelassen habend).*

¹Unrast, die; - [mhd. unraste] (geh.): *innere Unruhe, inneres Getriebenwerden, Rastlosigkeit, Ruhelosigkeit:* er war voller [innerer] U.; von U. getrieben sein; eine Zeit voller U.; **²Unrast,** der; -[e]s, -e (veraltet): *Mensch, des. Kind voller Unrast:* er ist ein [kleiner] U.

Unrat, der; -[e]s [mhd. unrât = schlechter Rat, Schaden, ahd. unrāt = schlechter Rat] (geh.): *etw., was aus Abfällen, Weggeworfenem besteht:* stinkender U.; den U. wegfegen, beseitigen; *U. wittern (Schlimmes ahnen, befürchten).*

unrationell 〈Adj.〉: *nicht rationell:* eine -e Produktionsweise.

unratsam 〈Adj.; nur präd.〉: *nicht ratsam.*

unreal 〈Adj.〉 (selten): *nicht real* (2), *irreal;* **unrealistisch** 〈Adj.〉: *nicht realistisch* (1); -e Vorstellungen.

unrecht 〈Adj.; -er, -este〉 [mhd., ahd. unreht]: **1.** 〈o. Steig.〉 *nicht recht* (1 c), *nicht richtig, falsch, verwerflich* (Ggs.: recht 1 c): eine -e Tat; eine -es Verhalten; auf -e Gedanken kommen *(in Versuchung kommen, etw. Unrechtes zu tun);* das ist nicht u.; im Unrecht sein; u., wenn du so etwas machst; **u. [daran] tun* (↑tun 1 a). **2. a)** *unpassend, ungünstig, ungelegen:* er kam gerade im

-en Augenblick; kommen wir u.?; Sparsamkeit am -en Platz; **b)** ⟨nicht adv.⟩ *falsch* (2 a): auf dem -en Weg sein; wenn die Erfindung in -e Hände gerät *(jmdm. in die Hände fällt, der sie mißbraucht)*; die Idee ist gar nicht so u. (ugs.; *ist recht gut*); ****[bei jmdm.] an den Unrechten, an die Unrechte geraten/kommen*** (ugs.; ↑*falsch* 2 a); **Ụnrecht,** das; -[e]s [mhd., ahd. unreht]: **1. a)** *dem Recht, der Gerechtigkeit entgegengesetztes, das Recht, die Gerechtigkeit verneinendes Prinzip* (Ggs.: Recht 3): die ein Leben lang gegen das U. ankämpfen (Böll, Erzählungen 404); ***jmdn. sich ins U. setzen*** *(bewirken, daß jmd., man nicht mehr in der Lage ist, von sich zu behaupten, daß er, man im Recht ist)*; ***zu U.*** *(fälschlich, irrtümlich; ohne Berechtigung)*: jmdn. zu U. verdächtigen; der Vorwurf besteht zu U.; **b)** *als unrecht* (1) *empfundene Verhaltensweise, Handlung, Tat:* ein schweres, großes U.; ihm ist [ein, viel, großes, ein bitteres] U. geschehen, widerfahren; ***U. begehen;*** U. erleiden; jmdm. ein U. [an]tun, zufügen; **c)** *als Störung der rechtlichen od. sittlichen Ordnung empfundener Zustand, Sachverhalt:* ein [bestehendes] U. beseitigen, bekämpfen. **2.** ⟨in bestimmten Wendungen als Subst. verblaßt u. daher klein geschrieben:⟩ ***unrecht bekommen*** *(nicht recht bekommen):* der Kläger hat unrecht bekommen; ***jmdm. unrecht geben*** *(jmds. Auffassung als falsch bezeichnen):* da muß ich dir unrecht geben; ***unrecht haben*** *(nicht recht haben, sich irren, falscher Auffassung sein):* damit hat er gar nicht so unrecht; ***jmdm. unrecht tun*** *(jmdn. ungerecht beurteilen, eine nicht gerechtfertigte schlechte Meinung von jmdm. haben, äußern):* mit solcher Kritik, mit diesem Vorwurf, mit deinen Verdächtigungen tust du ihm u.; **unrechtmäßig** ⟨Adj.; o. Steig.⟩: *nicht rechtmäßig:* -er Besitz; sich etw. auf -e Weise, u. aneignen; ⟨Zus.:⟩ **unrechtmäßigerweise** ⟨Adv.⟩: *unrechtmäßig:* er hat es sich u. angeeignet; ⟨Abl.:⟩ **Ụnrechtmäßigkeit,** die; -, -en: **1.** ⟨o. Pl.⟩ *das Unrechtmäßigsein:* die U. seines Vorgehens steht außer Frage. **2.** *unrechtmäßige Handlung:* solche -en können wir nicht dulden; **Ụnrechtsbewußtsein,** das; -s (jur.): *Bewußtsein davon, daß man mit einer bestimmten Handlung etw. Unrechtes, etw. Rechtswidriges tut:* ein vorhandenes U. ist Voraussetzung für die Bestrafung eines Täters; **Ụnrechtsstaat,** der; -[e]s, -en (emotional abwertende Gegenbildung zu Rechtsstaat): *Staat, in dem sich die Machthaber willkürlich über die Rechte hinwegsetzen, in dem die Bürger staatlichen Übergriffen schutzlos preisgegeben sind.* **unredlich** ⟨Adj.⟩ (geh.): *nicht redlich* (1): ein -er Mensch; auf -e Weise erworbenes Eigentum; ⟨Abl.:⟩ **Ụnredlichkeit,** die; -, -en: **1.** ⟨o. Pl.⟩ *das Unredlichsein.* **2.** *unredliche Handlung.* **unreell** ⟨Adj.⟩: *nicht reell* (1 a): -e Geschäfte. **unreflektiert** ⟨Adj.; -er, -este⟩ (bildungsspr.): *nicht reflektiert* (Ggs.: reflektiert): -er Fortschrittsglaube. **unregelmäßig** ⟨Adj.⟩: **a)** *nicht regelmäßig* (a), *nicht ebenmäßig, ungleichmäßig [geformt]:* -e Formen; -e Gesichtszüge; er hatte -e Zähne; ein -es Vieleck (Math.); *ein Vieleck, dessen Winkel u. Seitenlängen nicht alle gleich sind*); u. aufgetragener Lack; **b)** *nicht regelmäßig* (b), *in ungleichen Abständen angeordnet, erfolgend:* ein -er *(anomaler)* Pulsschlag; -er Rhythmus; -e Mahlzeiten; -e Zahlungen; -e *(verschieden große)* Abstände; -e/u. flektierte *(von dem sonst anwendbaren Schema abweichend flektierte)* Verben; ⟨Abl.:⟩ **Ụnregelmäßigkeit,** die; -, -en: **1.** ⟨o. Pl.⟩ *das Unregelmäßigsein.* **2. a)** *Abweichung von der Regel, vom Normalen;* **b)** ⟨oft Pl.⟩ *Verstoß, Übertretung, bes. [kleinerer] Betrug, Unterschlagung o. ä.:* bei der Stimmenauszählung sind u. vorgekommen; jmdm. -en vorwerfen, zur Last legen. **unregierbar** [auch: –––'–––] ⟨Adj.; o. Steig.; nicht adv.⟩: *nicht regierbar:* ein -es Land. **unreif** ⟨Adj.; nicht adv.⟩: **1.** *nicht reif* (1): -es Obst; die -en Zellen eines Gewebes; die Äpfel sind noch u. **2. a)** *nicht reif* (2 a), *einen Mangel an Reife* (2 a) *aufweisend, erkennen lassend:* ein -er Bengel; einen -en Eindruck auf jmdn. machen; er ist, wirkt [geistig] noch sehr u.; **b)** *nicht reif* (2 b), *unausgereift:* -e Ideen; dieses Frühwerk macht einen -en Eindruck; **Ụnreife,** die; -: *das Unreifsein.* **unrein** ⟨Adj.⟩: **1.** *nicht* ²*rein* (1 1), *nicht frei von Verunreinigungen, von andersartigen Bestandteilen, Komponenten:* für diesen Zweck genügt ein relativ -er Alkohol; ein -es Gelb; ein -er Klang, Ton; er singt etwas u. **2.** *nicht* ²*rein* (14), *nicht makellos sauber, verunreinigt:* -es Wasser; -e Luft; -er Atem *(Mundgeruch);* -e *(Pickel, Mitesser o. ä. aufwei-*

sende*) Haut;* Ü -e *(schlechte, unmoralische)* Gedanken; ****etw. ins -e schreiben*** *(etw. in vorläufiger, noch nicht ausgearbeiteter Form niederschreiben):* ich werde den Aufsatz zunächst ins -e schreiben; ins -e sprechen, reden (ugs. scherzh.; *einen noch nicht ganz durchdachten Gedankengang vortragen).* **3.** ⟨o. Steig.; nicht adv.⟩ (Rel.) *zu einer Kategorie von Dingen, Erscheinungen, Lebewesen gehörend, die der Mensch aus religiösen, kultischen Gründen als etw. Sündiges zu meiden hat, mit denen er nicht in Berührung kommen darf u. die von heiligen Stätten ferngehalten werden müssen:* das Fleisch -er Tiere darf nicht gegessen werden; Aussätzige gelten als u.; ⟨Abl.:⟩ **Ụnreinheit,** die: -, -en: **1.** ⟨o. Pl.⟩ *das Unreinsein.* **2. a)** *Verunreinigung, etw., was die Unreinheit* (1) *von etw. ausmacht:* mit der Spektralanalyse können solche -en nachgewiesen werden; **b)** *etw., was die Haut unrein* (2) *macht:* hilft gegen Mitesser und sonstige -en der Haut; **Ụnreinigkeit,** die; -, -en (selten): svw. ↑Unreinheit; **unreinlich** ⟨Adj.⟩: *nicht reinlich* (1); ⟨Abl.:⟩ **Ụnreinlichkeit,** die; -. **unrentabel** ⟨Adj.; ...bler, -ste⟩: *nicht rentabel:* ein u. arbeitender Betrieb; das Verfahren ist u.; ⟨Abl.:⟩ **Ụnrentabilität,** die; -; **unrentierlich** ⟨Adj.⟩: svw. ↑unrentabel. **unrettbar** [ʊn'rɛtbaːɐ̯, auch: '–––] ⟨Adj.; o. Steig.; meist adv.⟩: *nicht gerettet werden könnend:* er ist u. verloren. **unrichtig** ⟨Adj.⟩: **1.** *unzutreffend:* -e Angaben machen; von einer -en Annahme ausgehen; es ist u., daß er es angeordnet hat. **2.** *fehlerhaft, falsch, inkorrekt* (a): eine -e Schreibung; -e Aussprache; die Lösung der Gleichung ist u. **3.** (selten) svw. ↑unrecht (1); ⟨Zus.:⟩ **unrichtigerweise** ⟨Adv.⟩: *was unrichtig ist, wie es unrichtig ist;* ⟨Abl.:⟩ **Ụnrichtigkeit,** die; -, -en: **1.** ⟨o. Pl.⟩ *das Unrichtigsein.* **2.** *etw. Unrichtiges, bes. unrichtige* (1) *Angabe, Behauptung.* **unritterlich** ⟨Adj.⟩: *nicht ritterlich* (2,3); ⟨Abl.:⟩ **Ụnritterlichkeit,** die; -, -en: **1.** ⟨o. Pl.⟩ *das Unritterlichsein.* **2.** *unritterliche Handlung.* **unromantisch** ⟨Adj.⟩: *nicht romantisch* (2 a), *nüchtern.* **Ụnruh** [ˈʊnruː], die; -, -en (Uhrmacherspr.; selten: Unruhe) (Technik): *kleines, von einer Spiralfeder angetriebenes Schwungrad in einer Uhr, das durch seine pendelnde Bewegung den gleichmäßigen Gang der Uhr bewirkt.* **unruh-, Ụnruh–achse,** die: *Achse einer Unruh;* **~antrieb,** der: *Antrieb einer Uhr durch eine Unruh;* **~herd,** der (seltener): svw. ↑Unruheherd; **~reif,** der: *ringförmiger Teil einer Unruh;* **~stifter,** der (seltener): svw. ↑Unruhestifter; **~uhr,** die: *Uhr mit Unruhantrieb;* **~voll** ⟨Adj.⟩ (geh.): *voller Unruhe* (4), *unruhig* (2): **~welle,** die: vgl. ~achse. **Ụnruhe,** die; -, -n [mhd. unruowe]: **1.** ⟨o. Pl.⟩ *Zustand gestörter, fehlender Ruhe:* die U. der Großstadt; unter den Zuschauern entstand U.; die U. im Betrieb ist u.; die Klasse herrscht dauernde U.; bei der U. kann ich mich nicht konzentrieren; Ü diese Region ist im Herd ständiger U. *(kriegerischer Auseinandersetzungen).* **2.** ⟨o. Pl.⟩ *Zustand ständiger Bewegung, ständigen Sichbewegens:* seine Finger sind in ständiger U. **3.** ⟨o. Pl.⟩ *unter einer größeren Anzahl von Menschen herrschende, durch [zornige] Erregung, Empörung, Unmut, Unzufriedenheit gekennzeichnete Stimmung:* ... ich verbreite U. und verhetze Kinder (Kirst, Aufruhr 130); er stiftete U. im Betrieb. **4.** ⟨o. Pl.⟩ **a)** *Zustand der Unfähigkeit, zur Ruhe zu kommen, innere Ruhe zu finden; inneres Getriebenwerden; Ruhelosigkeit, Unrast:* eine nervöse U.; eine große U. überkam ihn, ergriff ihn, erfüllte ihn; **b)** *ängstliche Spannung, Besorgnis, Angstgefühl:* die U. der Kinder bei Einbruch der Dunkelheit nimmt mich nicht kamen, wuchs ihre U. **5.** ⟨Pl.⟩ *meist politisch motivierte, die öffentliche Ruhe, den inneren Frieden störende gewalttätige, in der Öffentlichkeit ausgetragene Auseinandersetzungen; Krawalle, Tumulte:* soziale, politische, religiöse -n; in der -n an; bei den U. kamen fünf Menschen ums Leben; an der Hauptstadt kam es zu schweren -n. **6.** (ugs.) *Unruh.* **unruhe-, Ụnruhe–herd,** der (Politik): vgl. Krisenherd; **~stifter,** der (abwertend): *jmd., der die öffentliche Ruhe, den Frieden stört, der Unruhe* (3) *stiftet; Aufrührer, Aufwiegler;* **~stifterin,** die (abwertend): w. Form zu ↑~stifter; **~voll** ⟨Adj.⟩ (geh.): svw. ↑unruhvoll. **unruhig** ⟨Adj.⟩ [mhd. unruowec]: **1. a)** *in einem Zustand ständiger, unsteter [die Ruhe störender] Bewegung befindlich:* ein -es Hin und Her; die Kinder sind schreckliche u.; die See war sehr u.; hier in der Großstadt ist eine u. u.; er rutschte u. auf seinem Stuhl hin und her; eine u. flackernde Kerze; Ü das Tapetenmuster ist mir zu u.;

b) *von die Ruhe störenden Geräuschen, von Lärm erfüllt, laut:* er wohnt in einer sehr -en Gegend; tagsüber ist es hier sehr u.; **c)** *nicht gleichförmig, nicht gleichmäßig, nicht kontinuierlich, häufig unterbrochen, häufig gestört:* ein -er Schlaf; der Kranke hatte eine -e Nacht *(fand keine Ruhe, keinen Schlaf);* er atmet u.; der Motor läuft sehr u.; er führt ein -es *(unstetes, bewegtes, erlebnisreiches)* Leben; -e *(bewegte, ereignisreiche)* Zeiten. **2. a)** *von Unruhe* (4 a) *erfüllt, ergriffen, Unruhe erkennen lassend:* ein -er Mensch, Geist; **b)** *von Unruhe* (4 b) *erfüllt, ergriffen, Unruhe erkennen lassend:* u. werden; sie blickte u. um sich. **ụnrühmlich** ⟨Adj.⟩: *ganz u. gar nicht rühmlich, sondern so, daß man sich dafür zu schämen hätte, daß es dem Ansehen abträglich ist:* Nach einem widerlichen und -en Schauprozeß (MM 29. 7. 69, 2); er nahm ein -es Ende [als Verräter]; ⟨Abl.:⟩ **Ụnrühmlichkeit,** die; - (selten). **ụnrund** ⟨Adj.; o. Steig.⟩ (bes. Technik): **a)** ⟨nicht adv.⟩ *nicht [mehr] exakt [kreis]rund:* -e Bremstrommeln; **b)** (Jargon) *(in bezug auf den Lauf eines Motors) ungleichmäßig, unruhig, stotternd:* der -e Lauf eines Motors; u. (Ggs.: rund 4) laufen. **uns** [ụns; mhd., ahd. uns] ⟨Dat. u. Akk. Pl.⟩: **1.** ⟨Personalpron.⟩: ↑wir. **2.** ⟨Reflexivpron.⟩: wir haben u. (Akk.) geirrt; wir haben u. ⟨Dat.⟩ damit geschadet. **3.** *einander:* wir helfen u. [gegenseitig]. **ụnsachgemäß** ⟨Adj.; -er, -este⟩: *nicht sachgemäß:* ein Gerät u. bedienen; **ụnsachlich** ⟨Adj.⟩: *nicht sachlich* (1) (Ggs.: sachlich 1): ein -er Einwand; jetzt bist, wirst du aber u.; er argumentiert u.; ⟨Abl.:⟩ **Ụnsachlichkeit,** die; -. **unsagbar** [auch: '---] ⟨Adj.⟩ [mhd. unsagebære]: **a)** ⟨nicht adv.⟩ (emotional) *äußerst groß, stark; unbeschreiblich:* -es Leid; -e Freude; -e Schmerzen; die Mühe war u. (Fries, Weg 60); ⟨subst.:⟩ wir haben Unsagbares erlitten; **b)** ⟨intensivierend bei Adj. u. Verben⟩ *in höchstem Maße, sehr; unbeschreiblich:* u. traurig, glücklich; sich u. freuen; u. leiden; ⟨Abl.:⟩ **Unsagbarkeit** [auch: '----], die; -, -en; **unsäglich** [un'zɛ:klɪç, auch: '----] ⟨Adj.⟩ [mhd. unsegelich] (geh.): *unsagbar;* ⟨Abl.:⟩ **Unsäglichkeit** [auch: '----], die; -, -en (geh.). **ụnsanft** ⟨Adj.; -er, -este⟩: *ganz u. gar nicht sanft* (2), *heftig, hart, grob:* ein -er Stoß, Aufprall; jmdn. u. wecken. **ụnsauber** ⟨Adj.⟩ [mhd. unsüber, ahd. unsūbar]: **1.** ⟨nicht adv.⟩ **a)** *nicht [ganz, richtig] sauber* (1), *[etwas] schmutzig* (1 a): -e Bettwäsche; das Hemd wirkt etwas u.; die Küche sah ziemlich u. aus; **b)** *unreinlich, schmutzig* (1 b): das Küchenpersonal macht mir einen ziemlich -en Eindruck. **2. a)** *nicht sauber* (2), *nachlässig, unordentlich:* eine -e Arbeit, Schrift; der Riß ist u. verschweißt; **b)** *nicht exakt, nicht präzise:* der Lautsprecher hat einen -en Klang; eine -e Definition; u. singen. **3.** *nicht sauber* (3), *schmutzig* (2 c): -e Geschäfte, Praktiken, Absichten; ein -er Charakter; sein Geld auf -e Weise verdienen; er spielt hart, aber nicht u. (Sport, unfair); ⟨Abl.:⟩ **Ụnsauberkeit,** die; -, -en. **ụnschädlich** ⟨Adj.; nicht adv.⟩: *nicht schädlich, harmlos, ungefährlich [für den menschlichen Organismus]:* -e Stoffe; diese Insekten sind völlig u.; **etw., jmdn. u. machen (dafür sorgen, daß etw., jmd. keinen weiteren Schaden mehr anrichten kann, z. B. durch Vernichtung, Tötung, Festnahme):* einen Spion u. machen; der Torwart konnte den Elfmeter u. machen (Sport Jargon; halten); ⟨Abl.:⟩ **Ụnschädlichkeit,** die; -; **Ụnschädlichmachung** [-maxʊn], die; -. **ụnscharf** ⟨Adj.; unschärfer od. unschärfste⟩: **a)** *nicht scharf* (5), *verschwommen, keine scharfen Konturen aufweisend, erkennen lassend:* das Foto ist u.; der Vordergrund ist u.; durch die Brille sehe ich [alles] nur ganz u.; **b)** *nicht scharf* (4 b): ein -es, -e Fernglas; **c)** *ungenau, nicht präzise:* eine -e Formulierung; u. denken; ⟨Abl.:⟩ **Ụnschärfe,** die; -, -n: **1.** ⟨o. Pl.⟩ *das Unscharfsein, unscharfes Wesen.* **2.** *etw. Unscharfes, unscharfe Stelle (z. B. auf einem Foto);* ⟨Zus.:⟩ **Ụnschärfebereich,** der (Optik, Fot.): *Bereich, der nur unscharf gesehen od. abgebildet wird;* **Ụnschärferelation,** die (Physik): *Beziehung zwischen zwei physikalischen Größen, die sich darin auswirkt, daß sich gleichzeitig immer nur von beiden Größen genau bestimmen läßt.* **unschätzbar** [auch: '---] ⟨Adj.; nicht adv.⟩ *(ugangsspr.)* *(in bezug auf den Wert einer Sache) außerordentlich groß:* die Juwelen haben einen -en Wert; deine Hilfe ist für uns u., von -em Wert; **b)** *einen unschätzbaren (a) Wert habend:* -e Reichtümer; ein -es literarisches Zeugnis; du hast mir -e Dienste geleistet.

ụnscheinbar ⟨Adj.⟩ [eigtl. = keinen Glanz habend]: *durch nichts Aufmerksamkeit auf sich ziehend u. daher nicht weiter auffallend, in Erscheinung tretend:* ein -es Männchen; die Blüten sind ganz u.; ⟨Abl.:⟩ **Ụnscheinbarkeit,** die; -. **ụnschicklich** ⟨Adj.⟩ (geh.): *nicht schicklich u. daher unangenehm auffallend:* ein äußerst -es Benehmen; sich u. betragen; ⟨Abl.:⟩ **Ụnschicklichkeit,** die; -, -en: **1.** ⟨o. Pl.⟩ *das Unschicklichsein.* **2.** *unschickliche Handlung, Äußerung.* **unschlagbar** ⟨Adj.; o. Steig.; nicht adv.⟩: **1.** *nicht schlagbar:* ein -er Gegner; u. sein. **2.** (ugs. emotional) *unübertrefflich, einmalig [gut]:* im Gitarrespielen, als Pianist ist er u.; ⟨Abl.:⟩ **Unschlagbarkeit,** die; -. **Unschlitt** ['ʊnʃlɪt], das; -[e]s, (Arten:) -e [mhd. unslit, ahd. unsliht, urspr. wohl = Eingeweide] (landsch. veraltend): *Talg;* ⟨Zus.:⟩ **Unschlittkerze,** die (landsch. veraltend); **Ụnschlittlicht,** das ⟨Pl. -er⟩ (landsch. veraltend): *Talglicht.* **ụnschlüssig** ⟨Adj.⟩: **1.** *sich über etw. nicht schlüssig seiend, [noch] keinen Entschluß gefaßt habend, sich nicht entschließen könnend:* ein -er Mensch; u. stehen bleiben; ich bin mir noch u. [darüber], was ich tun soll. **2.** (selten) *nicht schlüssig* (1); die Argumentation ist in sich u.; ⟨Abl.:⟩ **Ụnschlüssigkeit,** die; -: *das Unschlüssigsein.* **unschmelzbar** [auch: '---] ⟨Adj.; o. Steig.; nicht adv.⟩: *nicht schmelzbar:* -e Stoffe. **ụnschön** ⟨Adj.⟩: **1.** *nicht schön* (1 a, b), *häßlich* (1): eine -e Form, Farbe; ein -er Klang; eine -e Häufung von Genitiven; so ein Stacheldrahtzaun wirkt sehr u.; u. klingen. **2. a)** *recht unfreundlich, häßlich* (2 a): ein -es Verhalten; es war sehr u. von ihm, das zu tun; **b)** ⟨nicht adv.⟩ *recht unerfreulich, häßlich* (2 b): ein -er Vorfall; ein -es, naßkaltes Wetter; ⟨Abl.:⟩ **Ụnschönheit,** die; -, -en (selten). **ụnschöpferisch** ⟨Adj.⟩: *nicht schöpferisch, nicht kreativ.* **Ụnschuld,** die; - [mhd. unschulde, ahd. unsculd]: **1.** *Eigenschaft, unschuldig* (1) *zu sein, das Freisein von Schuld an etw. Bestimmtem:* seine U. stellte sich schnell heraus; seine U. beteuern; jmds. U. beweisen; er wurde wegen erwiesener U. freigesprochen. **2. a)** *unschuldiges* (2 a) *Wesen, das Unschuldigsein; Reinheit:* die U. ihres Herzens; Die Unkenntnis ..., den Stand der natürlichen U., hat der Mensch ... verloren (Gruhl, Planet 291); **b)** *(auf einem Mangel an Erfahrung beruhende) Ahnungslosigkeit, Arglosigkeit, Naivität:* in seiner kindlichen U. hielt er alles für bare Münze genommen; etw. in aller U. sagen, tun; **eine U. vom Lande* (scherzh., meist spöttisch; *ein unerfahrenes u. moralisch unverdorbenes, naives, nicht sehr gewandt auftretendes junges Mädchen vom Land*). **3.** *Unberührtheit, Jungfräulichkeit:* die U. verlieren; einem Mädchen die U. nehmen, rauben; **unschuldig** ⟨Adj.⟩ [mhd. unschuldic, ahd. unsculdic]: **1.** ⟨nicht adv.⟩ *nicht schuldig* (1), *(an etw. Bestimmtem) nicht schuld seiend:* ich bin u.; er ist u. im Gefängnis sitzen; u. (*als nicht schuldiger Teil*) geschieden sein; er ist seinem Erfolg ist er [selbst] allerdings völlig u. (iron.; *er hat selbst nichts dazu beigetragen).* **2. a)** ⟨nicht adv.⟩ *sittlich rein, gut, keiner bösen Tat, keines bösen Gedankens fähig, unverdorben:* ein -es Kind; u. wie ein neugeborenes Kind; **b)** *ein unschuldiges* (2 a) *Wesen erkennen lassend:* -e u. Gesicht; -e Augen; ein u. Aufschlagen der Augen; **c)** ⟨nicht adv.⟩ *nichts Schlechtes, Böses, Verwerfliches darstellend; harmlos:* -es Vergnügen; er hat doch nur ganz u. (*ohne böse, feindliche Absicht, ohne Hintergedanken*) gefragt. **4.** *unberührt, jungfräulich* (1).

unschulds-, Unschulds-: ~**beteuerung,** die (meist Pl.): *Beteuerung der eigenen Unschuld* (1); ~**beweis,** der; ~**blick,** der: vgl. ~miene; der (spött.): vgl. ~lamm: er spielt wieder den U.; ~**lamm,** das (spött.): *jmd., der keine Schuld trifft, der in nichts Bösem fähig ist;* ~**miene,** die: *unschuldsvolle Miene:* eine U. aufsetzen; ..., sagte sie mit U.; ~**voll** ⟨Adj.⟩: *unschuldig* (2 b): jmdn. u. ansehen. **ụnschwer** ⟨Adj.⟩: *(nicht adv.)* *gar keiner großen Mühe bedürfend; ohne daß große Anstrengungen unternommen werden müssen; leicht:* das läßt sich, das kann man u. feststellen. **Ụnsegen,** der; -s (geh.): *1. etw. Verhängnisvolles, Unheil, Fluch:* dieser Krieg ist, war ein U. für das ganze Volk. **ụnselbständig** ⟨Adj.⟩: **a)** *in sehr, zu hohem Maße auf fremde Hilfe angewiesen; nicht selbständig* (a): der Junge ist für seine 18 Jahre noch sehr u.; **b)** *von anderen abhängig, nicht selbständig* (b): wirtschaftlich -e Länder; ich bin u. (*bin Arbeitnehmer*); Einkommen aus -er *(als Arbeitnehmer geleisteter)* Arbeit; u. *(als Arbeitnehmer)* beschäftigt; ⟨Abl.:⟩ **Ụnselbständigkeit,** die; -.

ụnselig ⟨Adj.; meist attr.⟩ ⟨geh., emotional⟩: **1. a)** *schlimm* (2), *übel, in höchstem Maße beklagenswert:* ein -es Erbe; die -e Teilung Deutschlands; er verfluchte sein -es Geschick; **b)** *schlimme* (2) *Auswirkungen habend, Unheil bringend, verhängnisvoll; unglückselig* (2): wäre ich doch nie auf diesen -en Gedanken gekommen! **2.** (selten) *unglücklich, vom Schicksal hart getroffen:* Unseliges Polen! So edel im Unglück ...! (Kesten, Geduld 17); **ụnseligerweise** ⟨Adv.⟩ ⟨geh.⟩: *unglücklicherweise, bedauerlicherweise, zu allem Unglück;* **Ụnseligkeit,** die; -.

ụnsensibel ⟨Adj.; unsensibler, -ste⟩ (bildungsspr.): *nicht, allzu wenig sensibel* (1); ⟨Abl.:⟩ **Ụnsensibilität,** die; - (bildungsspr.).

ụnsentimental ⟨Adj.⟩ (bildungsspr.): *nicht sentimental.*

¹**unser** ['ʊnzɐ] ⟨Possessivpron.⟩ [mhd. unser, ahd. unsēr]: bezeichnet die Zugehörigkeit od. Herkunft eines Wesens od. Dinges, einer Handlung od. Eigenschaft zu Personen, von denen in der 1. Pers. Pl. gesprochen wird: **1. a)** ⟨vor einem Subst.⟩ α): u. Sohn, Haus; -e Heimat; -e Angehörigen; β) als Ausdruck einer Gewohnheit, einer gewohnheitsmäßigen Zugehörigkeit, Regel o. ä.: wir saßen gerade bei -em Dämmerschoppen; zusammen kommen wir beide schon auf -e 4000 Mark monatlich; γ) als Pluralis majestatis od. modestiae in der Funktion von ¹*mein* (1 a): Wir, Friedrich, und Unser Kanzler; wir kämen damit zum Hauptteil -er Abhandlung; δ) (fam.) in vertraulicher Anrede, bes. gegenüber Kindern u. Patienten, in der Funktion von *dein* bzw. *Ihr:* nun wollen wir mal sehen, wie es -em Bäuchlein heute geht; **b)** ⟨o. Subst.⟩ α) vgl. ¹*mein* (1 b); β) als Pluralis majestatis od. modestiae in der Funktion von ¹*mein* (1 b), ⟨subst.⟩ **a)** vgl. ¹*mein* (2); **b)** als Pluralis majestatis od. modestiae in der Funktion von ¹*mein* (2); ²**unser** [-] ⟨Gen. des Personalpronomens „wir"⟩: ↑wir; **ụnsereiner** ⟨Indefinitpron.⟩ [urspr. unser einer = einer von uns] (ugs.): **a)** *jmd. wie ich, wie wir:* u. kann sich so etwas nicht leisten; mit unsereinem können sie's ja machen!; **b)** Bezeichnung für die eigene Person des Sprechers: aber auf unsereinen nimmt kein Mensch Rücksicht!; **ụnsereins** ⟨indekl. Indefinitpron.⟩ [urspr. unser eins = einer von uns] (ugs.): svw. ↑unsereiner; **ụnsererseits,** (seltener:) **ụnserseits** ⟨Adv.⟩ [↑-seits]: *von uns, von unserer Seite aus:* daraufhin haben wir u. Anzeige erstattet; **ụnseresgleichen,** ụnsresgleichen, (seltener:) **ụnsersgleichen** ⟨indekl. Indefinitpron.⟩ [↑-gleichen]: vgl. meinesgleichen: hier sind wir unter u.; **ụnseresteils,** ụnsresteils ⟨Adv.⟩ (selten): *[wir] für unser Teil, was uns betrifft:* wir u. ziehen uns jetzt zurück; **ụnserethalben;** ↑unserthalben; **ụnseretwegen;** ↑unsertwegen; **ụnseretwillen;** ↑unsertwillen; **ụnserige:** ↑unsrige.

ụnseriös ⟨Adj.⟩: **1.** (abwertend) *nicht seriös* (1) *[wirkend]:* solche schreienden Farben machen einen -en Eindruck, wirken u. **2.** (abwertend) *nicht seriös* (2): -e Werbemethoden. **3.** (selten) *nicht seriös* (3): auf ihre Heiratsanzeige hin hat sie fast nur -e Zuschriften bekommen.

unserseits: ↑unsererseits; **unsersgleichen:** ↑unseresgleichen; **ụnserthalben,** ụnserethalben ⟨Adv.⟩ [gek. aus: von unserthalben, ↑-halben] (veraltend): svw. ↑unsertwegen; **un-sertwegen,** ụnseretwegen ⟨Adv.⟩ [mhd. von unsern wegen]: **1.** *aus Gründen, die uns betreffen:* es tut uns sehr leid, daß du u. deinen Zug verpaßt hast; du brauchst doch u. nicht extra zu warten. **2.** *von uns aus:* u. kannst du das ruhig, gerne tun; **ụnsertwillen,** ụnseretwillen ⟨Adv.⟩ [älter: umb unsern willen, ↑willen] nur in der Fügung **um u.** *(mit Rücksicht auf uns, uns zuliebe):* das hat er alles nur um u. getan; **Ụnservater,** das; -s, - (landsch., bes. schweiz.): svw. ↑Vaterunser.

ụnsicher ⟨Adj.⟩: **1.** ⟨nicht adv.⟩ **a)** *gefahrvoll, gefährlich, keine Sicherheit bietend:* eine -e Gegend; ein -er Weg; so ein altes Auto ist mir u.; **etw. u. machen* (ugs.: 1. meist scherzh.; *sich zeitweilig an einem bestimmten Ort aufhalten [um sich dort zu vergnügen o. ä.]:* Pfingsten hat Roland wieder Paris u. gemacht. 2. *sein Unwesen treiben:* Automarder machen die Innenstadt u.); **b)** ⟨meist präd.⟩ *gefährdet, bedroht:* die Arbeitsplätze werden immer -er; der Weltfriede ist -er geworden. **2.** ⟨nicht adv.⟩ **a)** *das Risiko eines Mißerfolges in sich bergend, keine [ausreichenden] Garantie bietend; nicht verläßlich, zweifelhaft, riskant:* eine zu -e Methode; ich weiß es nur aus relativ -er Quelle; ich habe dabei immer ein etwas -es Gefühl *(das Gefühl, ein zu hohes Risiko einzugehen);* ich mache

da nicht mit, die Sache ist mir zu u.; **b)** *unzuverlässig:* ich kann es mir nicht leisten, so einem -en Burschen tausend Mark zu leihen. **3. a)** *einer bestimmten Situation nicht gewachsen, eine bestimmte Tätigkeit nicht vollkommen, nicht souverän beherrschend:* mit -en Schritten; mit -er Hand schrieb er seinen Namen; der Prüfling machte einen -en Eindruck; er ist in seinem Urteil sehr u.; das Kind ist noch etwas u. auf den Beinen; **b)** *nicht selbstsicher:* ein schüchterner u. -er Mensch; sein -es Auftreten; ihre kokette Art machte ihn ganz u.; er wurde zusehends -er; **c)** *(etw. Bestimmtes) nicht genau wissend:* ich hätte es schwören können, aber jetzt hast du mich u. gemacht; ich bin u., im -n, ob das stimmt. **4.** ⟨nicht adv.⟩ *nicht feststehend, ungewiß:* ein Unternehmen mit -em Ausgang; eine -e Zukunft; ein -es Schicksal; der genaue Termin ist noch u.; wer ihn begleiten wird, ist noch u.; ich bin mir noch u. *(bin noch unentschieden),* ob ich es kaufen soll; ⟨Abl.:⟩ **Ụnsicherheit,** die; -, -en: **1.** ⟨o. Pl.⟩ *das Unsichersein, unsicheres Wesen.* **2.** *Unwägbarkeit, Unsicherheitsfaktor:* er hatte Angst vor der der Zukunft; ⟨Zus. zu 1:⟩ **Ụnsicherheitsfaktor,** der: *unsicherer* (4) *Faktor* (1).

ụnsichtbar ⟨Adj.; o. Steig.; nicht adv.⟩: *nicht sichtbar* (a): für das menschliche Auge o Organismen; es war ihr, als werde sie von -en Händen emporgetragen (Sebastian, Krankenhaus 174); mit der Tarnkappe konnte er sich u. machen; statt zu helfen, machte er sich u. (ugs. scherzh.; *verschwand er, zog er sich zurück);* ⟨Abl.:⟩ **Ụnsichtbarkeit,** die; -; **ụnsichtig** ⟨Adj.; nicht adv.⟩ [mhd. unsihtec]: *dem Sehen stark beeinträchtigend:* -es Wetter; die Luft wird u.; ⟨Abl.:⟩ **Ụnsichtigkeit,** die; -.

ụnsilbisch ⟨Adj.; o. Steig.⟩: *nicht silbisch:* ein -er Laut.

unsinkbar ['ʊnzɪŋkbaːg̯, auch: -'--] ⟨Adj.; o. Steig.⟩: *nicht sinken könnend:* ein -es Kunststoffboot.

Ụnsinn, der; -[e]s [mhd. unsin = Unverstand, Torheit, Raserei, rückgeb. aus: unsinnec, ↑unsinnig]: **1.** *Fehlen von Sinn, Unsinnigkeit:* sie diskutierten über Sinn und U. der integrierten Gesamtschule. **2.** *etw. Unsinniges; unsinniger Gedanke, unsinnige Handlung, Humbug* (b), *Nonsens:* das ist blanker U., doch alles U.; es wäre U., zu glauben, daß das funktioniert; was er schreibt, ist reiner, barer, nichts als U.; rede doch keinen U.!; diesen U. glaube ich nicht; ich fürchte, da habe ich einen ziemlichen U. gemacht *(etw. angestellt, ganz falsch gemacht);* „Macht es dir keinen Spaß?" — „Unsinn!" (ugs.: *nein!, keineswegs!).* **3.** *Unfug:* was soll der U.?; laß doch den U.!; U. machen, treiben; der Bengel hat nichts als U. im Kopf; **unsinnig** ⟨Adj.⟩ [mhd. unsinnec, ahd. unsinnig = verrückt, töricht, rasend]: **1.** *keinen Sinn habend, ergebend; sinnlos, nicht, unvernünftig, absurd:* -es Gerede; -e Forderungen stellen; es ist völlig u., so etw. zu tun; u. daherreden. **2.** (ugs.) **a)** ⟨nicht adv.⟩ *übermäßig groß, stark, intensiv:* eine -en Durst; **b)** ⟨intensivierend bei Adj. u. Verben⟩ *in übertriebenem, übersteigertem Maße:* u. hohe Mieten; u. teuer; u. schnell fahren; u. verliebt; sich u. freuen. **3.** ⟨nicht adv.⟩ (veraltend) *nicht recht bei Verstand, von Sinnen seiend; verrückt:* sich wie u. gebärden; ⟨Zus.:⟩ **ụnsin-nigerweise** ⟨Adv.⟩: *obgleich es unsinnig, überflüssig, unnötig gewesen ist:* hatte u. diesen Pullover angezogen; ⟨Abl.:⟩ **Ụnsinnigkeit,** die; -: *das Unsinnigsein:* da wurde mir die U. meines Tuns bewußt; **ụnsinnlich** ⟨Adj.⟩: **1.** (selten) *nicht die Sinne ansprechend, nicht anschaulich:* Der Unterricht war u. (Kempowski, Immer 144). **2. a)** ⟨nur attr.⟩ *nicht sinnlich* (2 a): ein -es, rein platonisches Verhältnis; **b)** *nicht sinnlich* (2 b): ein -er u. veranlagter Mensch.

Ụnsitte, die; -, -n [mhd. unsite] (abwertend): *schlechter Brauch, schlechte Gewohnheit, Angewohnheit:* das Fahren mit Standlicht ist eine gefährliche U. [von ihm]; **unsittlich** ⟨Adj.⟩ [1: mhd. u. unsittlich]: **1.** *nicht sittlich* (2), *die Moral verstoßend, unmoralisch, amoralisch* (a): -e Handlungen; sich u. aufführen; jmdn. u. berühren; sich jmdm. u. nähern. **2.** ⟨o. Steig.⟩ (jur.) *sittenwidrig:* ein -er Vertrag; ⟨Abl.:⟩ **Ụnsittlichkeit,** die; -, -en ⟨o. Pl.⟩ *das Unsittlich-sein.* **2.** *unsittliche Handlung.* **ụnsittsam** ⟨Adj.⟩: *u. Anstand verstoßend:* ein -es Benehmen.

ụnsoldatisch ⟨Adj.⟩: *einen Soldaten nicht gemäß.*

unsolid: ↑unsolide; **ụnsolidarisch** ⟨Adj.⟩ (abwertend): *nicht solidarisch* (1); **ụnsolide,** ụnsolide ⟨Adj.⟩: **1.** *nicht, zu wenig solide* (1): die Möbel sind mir zu u. [gearbeitet]. **2.** *nicht, zu wenig solide* (3): ein unsolider Mensch; er lebt sehr u.; ⟨Abl.:⟩ **Ụnsolidität,** die; - (bildungsspr.).

unsozial ⟨Adj.⟩: **1.** *gegen die Interessen sozial Schwächerer gerichtet:* -e Mieten. **2.** (Zool. selten) *solitär.*
unspezifisch ⟨Adj.; o. Steig.⟩ (bildungsspr.): *nicht spezifisch.*
unspielbar [auch: '⸺] ⟨Adj.; o. Steig.; nicht adv.⟩ (Sport): *nicht gespielt werden könnend:* der Puck war in der Bande eingeklemmt und daher u.; ⟨Abl.:⟩ **Unspielbarkeit** [auch: '⸺], die; -.
unsportlich ⟨Adj.⟩: **1.** ⟨nicht adv.⟩ *nicht sportlich* (2 a): ein -er Typ; er ist ziemlich u. **2.** *nicht sportlich* (1 b), *nicht fair:* ein -es Verhalten; so etwas ist u.; er hat sehr u. gespielt; ⟨Abl.:⟩ **Unsportlichkeit**, die; -, -en: **1.** ⟨o. Pl.⟩ *das Unsportlichsein.* **2.** *unsportliche* (2) *Handlung.*
unsrerseits: ↑unsererseits; **unsresgleichen:** ↑unseresgleichen; **unsresteils:** ↑unsereşteils; **unsrige** ['ʊnzrɪɡə], der, die, das; -n, -n ⟨Possessivpron.; immer mit Art.⟩ (geh., veraltend): *der, die, das* ¹*unsere* (2): euer Haus ist größer als das u.; ⟨subst.:⟩ wir haben das Unsrige *(unser Teil)* getan; wir wollen die Unsrigen *(unsere Angehörigen)* wiedersehen.
unstabil ⟨Adj.; nicht adv.⟩: svw. ↑instabil; ⟨Abl.:⟩ **Unstabilität**, die; -, -en ⟨Pl. selten⟩.
unständig ⟨Adj.; o. Steig.⟩ (selten): *nicht ständig.*
Unstäte ['ʊnʃtɛ:tə], die; - [mhd. unstæte, ahd. unstātī, zu ↑unstet] (veraltet, dichter., geh.): *unstetes Wesen.*
unstatthaft ⟨Adj.⟩: *nicht statthaft;* ⟨Abl.:⟩ **Unstatthaftigkeit** [...tɩçkait], die; -.
unsterblich ⟨Adj.; o. Steig.⟩ [mhd. unsterbelich]: **1.** ⟨nicht adv.⟩ *nicht sterblich* (1): die -e Seele; die Götter sind u. **2.** ⟨nicht adv.⟩ *unvergeßlich, unvergänglich:* -e Werke der Literatur; der -e Mozart; seine Kompositionen sind u.; mit dieser großen Tat hat er sich u. gemacht. **3.** ⟨intensivierend bei Adj. u. Verben⟩ (ugs.) *über alle Maßen, außerordentlich:* sich u. blamieren; sich in jmdn. verlieben; ⟨subst.:⟩ **Unsterbliche,** der u. die; -n, -n ⟨Dekl. ↑Abgeordnete⟩: *unsterbliches, göttliches Wesen; Gott, Göttin;* ⟨Abl.:⟩ **Unsterblichkeit,** die; - [mhd. unsterbelīcheit]: **a)** *Eigenschaft, unsterblich* (1) *zu sein; Immortalität; Athanasie:* die U. der Götter, der Seele; **b)** (Rel.) *Zustand des Fortlebens nach dem Tode:* nach dem Tod gehen wir in die U. ein; *über die U. der Maikäfer philosophieren* (ugs. scherzh.; *über einen belanglosen Thema in hochgeistiges Gespräch führen);* ⟨Zus.:⟩ **Unsterblichkeitsglaube,** der; veraltend: *nicht staatlich* (selten)*; das Erbe, der Besitz ist u. (darf nicht geteilt werden);* ⟨Zus.:⟩ **Unsterblichkeitsglauben,** der; -s (Rel.).
Unstern, der; -[e]s [wohl nach frz. désastre, ↑Desaster] (geh.): *ungünstiger* ²*Stern* (1 b)*, unter dem jmd., etw. steht:* dorthin hat ihn ein U. geführt; ihre Ehe steht unter einem U.
unstet ⟨Adj.⟩ [mhd. unstæte, ahd. unstāti] (geh.): **a)** *von innerer Unruhe getrieben, rastlos, nicht zur Ruhe kommend, keine Ruhe findend:* er ist ein -er Mensch; ein -er *(innere Unruhe ausdrückender)* Blick; u. umherirren; **b)** *durch ein Fehlen von Beständigkeit, von Kontinuität, durch häufige Veränderungen geprägt; unbeständig, wechselhaft:* er ist ein -er Charakter, hat ein -es Wesen; ⟨Abl.:⟩ **Unstetheit,** die; - (geh.); **unstetig** ⟨Adj.⟩: **1.** (veraltet) svw. ↑unstet. **2.** (Fachspr.) *nicht stetig:* eine -e Funktion, Kurve; ⟨Abl.:⟩ **Unstetigkeit,** die; -; ⟨Zus.:⟩ **Unstetigkeitsstelle,** die (Math.).
unstillbar [ʊn'ʃtɪlba:ɐ̯, auch: '⸺] ⟨Adj.; o. Steig.; nicht adv.⟩: *nicht gestillt* (2, 3) *werden könnend:* ein -es Verlangen.
unstimmig ⟨Adj.; o. Steig. selten; nicht adv.⟩: *nicht stimmig:* eine [in sich] -e Argumentation; ⟨Abl.:⟩ **Unstimmigkeit,** die; -, -en: **1.** ⟨o. Pl.⟩ *das Unstimmigsein.* **2.** ⟨meist Pl.⟩ *etw., wodurch etw. unstimmig wird, unstimmige Stelle:* bei genaueren Hinsehen fielen mir in der Rechnung einige -en auf; alle -en beseitigen. **3.** ⟨meist Pl.⟩ *Meinungsverschiedenheit, Differenz, Dissonanz:* bei dem Gespräch konnten wir alle -en ausräumen.
unstofflich ⟨Adj.; o. Steig.; nicht adv.⟩: *immateriell.*
unsträflich [auch: -'⸺] ⟨Adj.⟩ (veraltend): *untadelig.*
unstreitig [auch: -'⸺] ⟨Adj.⟩: *unbestreitbar, feststehend:* -e Tatsachen; sie ist u. eine sehr attraktive Frau; **unstrittig** [auch: -'⸺] ⟨Adj.; o. Steig.⟩ (selten): **1.** *nicht adv.⟩ strittig:* es gibt einige -e Punkte. **2.** svw. ↑unstreitig.
Unsumme, die; -, -n (emotional): *übergroße, sehr hohe Geldsumme:* das verschlingt eine U., verschlingt -n.
unsymmetrisch ⟨Adj.⟩: *nicht symmetrisch, asymmetrisch.*
unsympathisch ⟨Adj.; nicht adv.⟩: **1.** (meist abwertend) *unangenehm wirkend, Antipathie erweckend:* er ist mir sehr u.; dieser Mensch; das ist im äußerst -er Zug an ihm; er ist mir u., sieht u. aus; sie ist nicht u. *(ist eigentlich recht sympathisch).* **2.** *nicht gefallend, mißfallend:* eine gar nicht u. -e Vorstellung; dieser Gedanke ist mir u.

unsystematisch ⟨Adj.⟩: *nicht systematisch, ohne System.*
untadelhaft [auch: -'⸺] ⟨Adj.⟩ (selten): svw. ↑untadelig; ⟨Abl.:⟩ **Untadelhaftigkeit** [auch: -'⸺⸺], die; - (selten):
untadelig, untadlig [ʊn'ta:d(ə)lɪç, auch: '⸺(–)–] ⟨Adj.⟩: *zu keinerlei Tadel Anlaß bietend,* [*moralisch*] *einwandfrei, makellos:* ein -es Benehmen, Verhalten; ein -es Leben führen; eine -e Amtsführung; u. gekleidet sein; ⟨Abl.:⟩ **Untadeligkeit, Untadligkeit** [auch: '⸺(–)–], die; -.
untalentiert ⟨Adj.⟩ (oft abwertend): *nicht talentiert.*
Untat, die; -, -en [mhd., ahd. untāt] (emotional): *böse, grausame, verbrecherische, verwerfliche Tat:* eine abscheuliche U.; er soll für seine -en büßen; **Untätchen** ['ʊntɛ:tçən], **Untätelchen** ['ʊntɛ:tlçən], das in der landsch. Wendung *an jmdm., etw. ist kein U.* (jmd., etw. ist untadelig, makellos); **Untäter,** der; -s, - (selten): jmd., der einer Untat schuldig ist: die U. wurden streng bestraft; **untätig** ⟨Adj.; nicht adv.⟩: *nichts tuend, müßig:* u. herumsitzen, die Hände in den Schoß legen; er ist niemals u.; er blieb nicht u. *(unternahm etwas);* wir mußten u. *(ohne einzugreifen zu können)* zusehen, wie das Haus abbrannte; wir waren zermürbt vom -en Warten; ⟨Abl.:⟩ **Untätigkeit,** die; -; ⟨Zus.:⟩ **Untätigkeitsklage,** die (jur.): *Klage, die gegen eine Behörde erhoben werden kann, wenn diese über einen Antrag o. ä. nicht innerhalb einer angemessenen Frist entscheidet.*
untauglich ⟨Adj.; nicht adv.⟩: **a)** *nicht tauglich* (a), *ungeeignet:* ein Versuch mit -en Mitteln; ein Versuch am -en Objekt; ein für diesen Beruf -er Bewerber; er ist für den Posten u.; **b)** *wehrdienstuntauglich:* er ist u.; jmdn. u. schreiben; ⟨Abl.:⟩ **Untauglichkeit,** die; -.
unteilbar [auch: '⸺] ⟨Adj.; o. Steig.; nicht adv.⟩: **a)** *nicht teilbar:* ein -es Ganzes; das Atom galt lange Zeit als u.; das Erbe, der Besitz ist u. *(darf nicht geteilt werden);* Ü Es heißt immer, der Frieden sei u. (Dönhoff, Ära 76); **b)** (Math.) *(von Zahlen) nur durch sich selbst u. durch eins teilbar:* Primzahlen sind -e Zahlen; ⟨Abl.:⟩ **Unteilbarkeit** [auch: '⸺⸺], die; -; **unteilhaft** (selten), **unteilhaftig** ⟨Adj.; o. Steig.⟩ in der Verbindung *einer Sache* (Gen.) *u. sein/bleiben/werden* (geh., veraltend: *einer etw. ausgeschlossen sein, bleiben, werden).*
unten ['ʊntn̩] ⟨Adv.⟩ [mhd. unden(e), undenan, auch undenan] (Ggs.: oben): **1. a)** *an einer (absolut od. vom Sprecher aus gesehen) tiefen bzw. tieferen Stelle:* er steht u. auf der Leiter, auf der Treppe; die Wäsche liegt u. im Schrank; ein Fluß fließt u. im Tal; die Bücher befinden sich rechts u./u. rechts, weiter u. im Regal, der Pfeil zeigt nach u. *(ist abwärts gerichtet);* die Säule verjüngt sich nach u. hin, nach u. zu; sie winkten von u. *(von der Straße)* herauf; wir warten u. [an der Haustür]; der Fahrstuhl ist u. *(im Erdgeschoß)* [angekommen]; die Kinder spielen u. [auf der Straße]; sie wohnen u. *(im Erdgeschoß, in einem tiefen Stockwerk o. ä.);* nimm den Müll bitte mit nach u. *(zu den Mülltonnen im Keller, im Hof);* **b)** *am unteren Ende, an der Unterseite von etw.:* die Kiste u. anheben; etw. u. isolieren; der Rost frißt u. nach oben; **c)** *auf dem Boden, dem Grund von etw.:* die Sachen liegen ganz u. im Koffer, tief u. in der Kiste; sie hat u. nach oben gekehrt und die Papiere nicht gefunden; der einer Unterlage o. ä. zugekehrt: die hohe Seite des Stoffes ist u., gehört nach u.; der Tote lag mit dem Gesicht nach u. auf dem Pflaster; **e)** *am unteren Rand einer beschriebenen od. bedruckten Seite:* das Wort steht u. auf der zweiten Seite/auf der zweiten Seite u. rechts. Seite 24 ist der Ort liegt weiter nach u. zum. **2.** *(im horizontaler Richtung) am unteren* (4)*, hinteren Ende von etw.:* er sitzt [ganz] u. an der Tafel, am Tisch; ein Polizist steht u. an der Ecke. **3.** *(in einem geschriebenen od. gedruckten Text) weiter hinten, später folgend:* wie u. angeführt; siehe u. (Abk.: s. u.); etw. als -e angegeben Stelle. **4.** (ugs.) *im Süden* (orientiert an der aufgehängten Landkarte): wir fahren schon öfter da u.; er lebt u. in Bayern. **5.** *am unteren Ende einer gesellschaftlichen o. ä. Hierarchie od. Rangordnung:* die, die nach u. sind; er hat sich von u. hochgearbeitet; hochgedient; er ist ein Mann von u. *(aus dem Volke).* **6.** (ugs.) *an den unteren Körperpartien, im Bereich der Geschlechtsorgane:* man darf nicht nur u. waschen; **unten-:** ~an ⟨Adv.⟩ (ugs.): *am unteren, hinteren Ende von etw.:* u. stehen, sitzen; ~drunter ⟨Adv.⟩ (ugs.): *am unteren Ende von etw.*; er zog ein dickes Hemd u. *(unter anderen Kleidungsstücken, unter der Oberbekleidung)* anhaben, an-

ziehen; sie hatte nichts u. an; ~**durch** ⟨Adv.⟩: vgl. oben-
durch; ~**erwähnt** ⟨Adj.; o. Steig.; nur attr.⟩: vgl. oben-
erwähnt; ~**genannt** ⟨Adj.; o. Steig.; nur attr.⟩: vgl. obenge-
nannt; ~**her** ⟨Adv.⟩: *im unteren Bereich; am unteren Rand
o. ä. von etw.;* ~**herum** ⟨Adv.⟩ (ugs.): *in dem unteren Teil
eines Ganzen, bes. im Bereich der unteren Körperpartie:*
sich u. warm anziehen; der Baum ist u. ganz kahl geworden;
~**hin** ⟨Adv.⟩ (selten): *nach unten;* ~**rum** ⟨Adv.⟩ (ugs.): svw.
↑~herum; ~**stehend** ⟨Adj.; o. Steig.; nur attr.⟩: vgl. ~er-
wähnt.
unter ['ʊntɐ; mhd. under (Präp., Adv.), ahd. untar (Adv.:
undari)]: **I.** ⟨Präp. mit Dativ u. Akk.⟩ /vgl. unterm, untern,
unters/ **1.** (räumlich) **a)** ⟨mit Dativ⟩ kennzeichnet einen
Abstand in vertikaler Richtung u. bezeichnet die tiefere
Lage im Verhältnis zu einem anderen Genannten: u. einem
Baum sitzen; der Hund liegt u. dem Tisch; er steht u.
der Dusche; sie gingen zusammen u. einem Schirm; u.
jmdm. wohnen *(ein Stockwerk tiefer wohnen als jmd. an-
ders);* sie schliefen u. freiem Himmel *(draußen im Freien);*
etw. u. dem Mikroskop *(mit Hilfe des Mikroskops)* be-
trachten; **b)** ⟨mit Akk.⟩ (in Verbindung mit Verben der
Bewegung) kennzeichnet eine Bewegung an einen Ort, eine
Stelle unterhalb eines anderen Genannten: sich u. einen
Baum setzen; sich u. die Dusche stellen; der Bleistift ist
u. den Tisch gefallen; die Scheune war bis u. die Decke
mit Heu gefüllt; **c)** ⟨mit Dativ⟩ kennzeichnet einen Ort,
eine Stelle, die von jmdm., etw. unterquert wird: u. einem
Zaun durchkriechen; der Zug fährt u. der Brücke durch;
d) ⟨mit Dativ⟩ kennzeichnet eine Stelle, Lage, in der jmd.,
etw. unmittelbar von etw. bedeckt, von etw. Darüberbe-
findlichem unmittelbar berührt wird: u. einer Decke liegen;
der Schlüssel liegt u. der Fußmatte; sie trägt eine Bluse
u. dem Pullover; etw. befindet sich dicht u. *(unterhalb)*
der Oberfläche; die Bunker liegen u. der Erde *(befinden
sich in der Erde);* **e)** ⟨mit Akk.⟩ kennzeichnet (in Verbin-
dung mit Verben der Bewegung) einen Ort, eine Stelle,
die sich (als Bedeckung o. ä.) unmittelbar auf, über jmdm.,
etw. befindet: er kriecht u. die Decke; sie zog eine Jacke
u. den Mantel; sie schob einen Untersetzer u. die Kaf-
feekanne; er war mit dem Kopf u. Wasser *(unter die
Wasseroberfläche)* geraten; **f)** ⟨mit Dativ⟩ kennzeichnet
ein Abgesunkensein, bei dem ein bestimmter Wert, Rang
o. ä. unterschritten wird: u. dem Durchschnitt sein; etw.
u. Wert, u. Preis verkaufen; die Temperatur liegt u. Null,
u. dem Gefrierpunkt; Zwanzig Mark im Monat, u. dem
(darunter, mit weniger) nicht (Bieler, Bonifaz 208); **g)** ⟨mit
Akk.⟩ kennzeichnet ein Absinken, bei dem ein bestimmter
Wert, Rang o. ä. unterschritten wird: u. Null sinken; **h)**
⟨mit Dativ⟩ kennzeichnet das Unterschreiten einer be-
stimmten Zahl; *von weniger als:* Kinder u. 10 Jahren;
in Mengen u. 100 Stück. **2.** (zeitlich) ⟨mit Dativ⟩ **a)** (südd.)
kennzeichnet einen Zeitraum, für den etw. Bestimmtes
gilt, in dem etw. Bestimmtes geschieht; *während:* u. der
Woche hat er keine Zeit; u. Mittag *(in der Mittagszeit);*
u. Tags *(tagsüber);* er ließt die Zeitung gewöhnlich u.
dem Kaffeetrinken *(beim Kaffeetrinken);* **b)** (veraltend)
bei Datumsangaben, an die sich eine bestimmte Handlung
o. ä. anknüpft: die Chronik verzeichnet u. diesem Datum
des 1. Januar 1850 eine große Sturmflut. **3.** (modal) ⟨mit
Dativ⟩ **a)** kennzeichnet bes. einen Begleitumstand: u.
Angst, Tränen, Schmerzen; u. dem Beifall der Menge zogen
sie durch die Stadt; **b)** kennzeichnet bes. die Art u. Weise,
in der etw. geschieht; *mit:* u. Zwang; u. Lebensgefahr;
u. Zeitdruck; u. Aufbietung aller Kräfte; u. Vorspiegelung
falscher Tatsachen; **c)** kennzeichnet bes. eine Bedingung
o. ä.: u. der Voraussetzung, Bedingung; u. dem Vorbehalt,
daß ... **4.** ⟨mit Dativ⟩ kennzeichnet die Gleichzeitigkeit
eines durch ein Verbalsubst. ausgedrückten Vorgangs: etw.
geschieht u. Ausnutzung, Verwendung, Einbeziehung von
etw. anderem. **5.** ⟨mit Dativ u. Akk.⟩ kennzeichnet eine
Abhängigkeit, Unterordnung o. ä.: u. Aufsicht; u. jmds.
Leitung; u. ärztlicher Kontrolle; u. jmds. Führung; u.
jmds. Regiment, Herrschaft; u. jmdm. arbeiten *(jmds.
Untergebener sein);* mit dem Ton auf „unter" im Satz:
u. jmdm. stehen *(jmdm. unterstellt, untergeordnet sein);*
jmdn. u. einen anderen stellen *(ihn rangmäßig o. ä. auf
eine niedrigere Stufe stellen);* jmdn., etw. u. sich haben
*(jmdm., einer Sache übergeordnet sein; für eine Sache ver-
antwortlich sein).* **6. a)** ⟨mit Dativ u. Akk.⟩ kennzeichnet
eine Zuordnung: etw. steht u. einem Motto; etw. u. ein

Thema stellen; u. *(nach)* der Devise: wer zuerst kommt,
mahlt zuerst; **b)** ⟨mit Dativ⟩ kennzeichnet eine Zugehörig-
keit: jmdn. u. einer bestimmten Rufnummer erreichen;
u. einem Pseudonym; u. falschem Namen; das Schiff fährt
u. nigerianischer Flagge. **7.** ⟨mit Dativ⟩ **a)** kennzeichnet
ein Vorhanden- bzw. Anwesendsein inmitten von, zwischen
anderen Sachen bzw. Personen; *inmitten von, bei; zwischen:*
der Brief befand sich u. seinen Papieren; er saß u. lauter
Fremden; u. den Zuschauern; er war mitten u. ihnen,
ohne erkannt zu werden; hier ist er einer u. vielen, u.
anderen *(hat er keine besondere Stellung, keinen besonderen
Rang o. ä.);* u. anderem/anderen (Abk.: u. a.); **b)** ⟨mit
Akk.⟩ kennzeichnet das Sichhineinbegeben in, Dazwi-
schengelangen zwischen eine Menge, Gruppe o. ä.: er
mischte sich u. die Gäste, reihte sich u. die Gratulanten;
er geht zu wenig u. Menschen *(schließt sich zu sehr ab).*
8. ⟨mit Dativ⟩ kennzeichnet einen einzelnen od. eine An-
zahl, die sich aus einer Menge, Gruppe in irgendeiner
Weise heraushebt o. ä.; *von:* nur einer u. vierzig Bewerbern
kam in die engere Wahl. **9.** ⟨mit Dativ⟩ kennzeichnet
eine Wechselbeziehung; *zwischen:* es gab Streit u. den Er-
ben, Freunden; etw. u. Freunden u. Männern ausmachen;
sie wollten u. sich *(alleine, ungestört)* sein, bleiben; u.
uns *(im Vertrauen)* gesagt, die Sache steht nicht gut; sie
haben die Beute u. sich aufgeteilt. **10. a)** ⟨mit Dativ⟩ kenn-
zeichnet einen bestimmten Zustand, in dem sich etw. befin-
det: der Kessel steht u. Druck, u. Dampf; die Maschine
steht u. Strom; den Hochofen u. Feuer *(in Betrieb)* halten;
b) ⟨mit Akk.⟩ kennzeichnet einen Zustand, in den etw.
gebracht wird: etw. u. Strom, u. Dampf, u. Druck setzen.
11. (kausal) ⟨mit Dativ⟩ kennzeichnet die Ursache des
im Verb Genannten: u. einer Krankheit, u. Kälte leiden;
sie stöhnte u. der Hitze. **II.** ⟨Adv.⟩ *weniger als:* die Bewerber
waren u. 30 [Jahre alt]; ein Kind von u. 4 Jahren.
Unter [-], der; -s, -: *dem Buben entsprechende Spielkarte
im deutschen Kartenspiel.*
unter... [-] ⟨Adj.; o. Komp.; Sup. ↑unterst...; nur attr.⟩
[mhd. under, ahd. untaro] ⟨Ggs.: ober...⟩: **1. a)** *(von zwei
od. mehreren Dingen) unter dem, den anderen befindlich,
gelegen; [weiter] unten liegend, gelegen:* der -e Knopf;
die -e Reihe; die -e Schublade; das u. -ste Stockwerk;
die -en Zweige des Baumes; die -ste Sprosse der Leiter;
in den -en Luftschichten; ⟨subst.:⟩ * das Unterste zu oberst
kehren (↑unterst...); **b)** *der Mündung näher gelegen:* die -e
Elbe; am -en Teil des Rheins. **2.** *dem Rang nach, in einer
Hierarchie u. ä. unter anderem, anderen stehend:* die -en/
-sten Klassen, Ränge, Instanzen. **3.** ⟨nicht im Sup.⟩ *der
Oberfläche abgekehrt:* die -e Seite u. ä. **4.** *unten* (2)
befindlich: er sitzt am -en Ende des Tischs, der Tafel.
Unterabschnitt, der; -[e]s, -e: *kleinerer Abschnitt in einem
größeren.*
Unterabteilung, die; -, -en: *kleinere Abteilung in einer größe-
ren.*
Unterarm, der; -[e]s, -e: *Teil des Armes zwischen Hand u.
Ellenbogen.* ⟨Zus.:⟩ **Unterarmstand,** der (Turnen): *dem
Handstand ähnliche Übung am Boden od. Barren, bei der
der Körper nicht auf den Händen, sondern den Unterar-
men senkrecht im Gleichgewicht gehalten wird;* **Unterarmta-
sche,** die: *flache Damenhandtasche ohne Schulterriemen u.
Griff, die man unter dem Arm klemmt.*
Unterart, die; -, -en (Biol. selten): *einzelne Population als
Unterabteilung einer Art; Rasse* (2), *Subspezies.*
Unterausschuß, der; ...usses, ...üsse: vgl. Unterabteilung.
Unterbau, der; -[e]s, -ten: **1. a)** *unterer, meist stützender Teil
von etw., auf dem etw. aufgebaut ist; Fundament* (1 a): einen
festen, stabilen U. für etw. schaffen; **b)** ⟨o. Pl.⟩ *Grundlage;
Basis; Fundament* (2): *der ideologische, theoretische U.;*
er wollte der empirischen Medizin einen wissenschaftlichen
U. geben. **2.** *Sockel* (2); *Postament.* **3. a)** (Straßenbau)
Tragschicht; **b)** (Eisenb.) *Schicht, die den Oberbau trägt.*
4. (Forstw.) **a)** *Bäume, die neu in einem Hochwald angepflanzt
werden;* **b)** ⟨o. Pl.⟩ *das Anpflanzen von jungen Bäumen
in einem Hochwald.* **5.** (Bergbau) *Bau unter der Sohle* (4 a)
eines Stollens.
Unterbauch, der; -[e]s, -...bäuche: *unterer Teil des Bauches.*
unterbauen ⟨sw. V.; hat⟩: *mit einem Unterbau* (1 a) *versehen,
von unten her stützen;* ⟨Abl.:⟩ **Unterbauung,** die; -, -en.
Untergriff, der; -[e]s, -e (bes. Logik): *Begriff, der einem
Oberbegriff untergeordnet ist.*
Unterbekleidung, die; -, -en ⟨Pl. ungebr.⟩: *Unterwäsche.*

ụnterbelegen ⟨sw. V.; hat; nur im Inf. u. 2. Part. gebr.⟩: *(von Hotels, Krankenhäusern o. ä.) mit [wesentlich] weniger Personen belegt, als es von der Kapazität (3 a) her möglich ist:* die Hotels waren zu 30 Prozent unterbelegt; ⟨Abl.:⟩ **Ụnterbelegung,** die; -, -en.

ụnterbelichten ⟨sw. V.; hat⟩ (Fot.): *zu wenig belichten* (a): er unterbelichtet die Filme öfter; man muß vermeiden, die Filme unterzubelichten; unterbelichtete Bilder; Ü er ist [geistig] wohl etwas unterbelichtet (salopp; *nicht recht bei Verstand);* ⟨Abl.:⟩ **Ụnterbelichtung,** die; -, -en.

ụnterbeschäftigt ⟨Adj.; o. Steig.; nicht adv.⟩: *durch zu wenig Arbeit nicht voll ausgelastet; nicht genügend beschäftigt;* **Ụnterbeschäftigung,** die; -, -en ⟨Pl. ungebr.⟩ (Wirtsch.): *Beschäftigungsgrad, der unterhalb der möglichen volkswirtschaftlichen Kapazität liegt (u. mit großer Arbeitslosigkeit verbunden ist).*

ụnterbesetzt ⟨Adj.; o. Steig.; nicht adv.⟩: *mit weniger Teilnehmern, [Arbeits]kräften o. ä. versehen, als erforderlich, notwendig ist:* die Behörde ist personell unterbesetzt.

Ụnterbett, das; -[e]s, -en: *[dünnes] Federbett, das zum Wärmen zwischen Matratze u. Bettuch gelegt wird.*

Ụnterbevollmächtigte, der u. die; -n, -n ⟨Dekl. ↑Abgeordnete⟩ (jur.): *jmd., der von einem Bevollmächtigten zusätzlich an seiner Vollmacht beteiligt wird;* vgl. Substitut (2 b); **Ụnterbevollmächtigung,** die; -, -en (jur.).

ụnterbewerten ⟨sw. V.; hat⟩: *zu gering bewerten;* ⟨Abl.:⟩ **Ụnterbewertung,** die; -, -en.

ụnterbewußt ⟨Adj.; o. Steig.⟩ (Psych.): *im Unterbewußtsein [vorhanden];* **Ụnterbewußtsein,** das; -s (Psych.): *die seelisch-geistigen Vorgänge unter der Schwelle des Bewußtseins* (Ggs.: Oberbewußtsein).

ụnterbezahlen ⟨sw. V.; hat⟩: *schlechter bezahlen* (1 b), *als es vergleichsweise üblich ist od. als es der Leistung entspricht:* die Kassiererinnen sind unterbezahlt; (selten:) er unterbezahlt ihn; ⟨Abl.:⟩ **Ụnterbezahlung,** die; -, -en.

Ụnterbezirk, der; -[e]s, -e: vgl. Unterabteilung.

unterbịeten ⟨st. V.; hat⟩: **1.** *einen geringeren Preis fordern, billiger sein als ein anderer:* jmds. Preise [beträchtlich, um etliches] u.; er hat alle Konkurrenten unterboten; Ü etw. ist [im Niveau] kaum noch zu u. *(so schlecht, daß man sich kaum noch etw. Schlechteres vorstellen kann).* **2.** (bes. Sport) *für etw. weniger Zeit brauchen:* einen Rekord u.; ⟨Abl.:⟩ **Ụnterbietung,** die; -, -en.

Ụnterbilanz, die; -, -en (Wirtsch.): *Bilanz, die Verlust aufweist.*

ụnterbinden ⟨sw. V.; hat⟩ (ugs.): *unter etw. binden:* ein Tuch u.; **unterbịnden** ⟨st. V.; hat⟩: **1.** *Maßnahmen ergreifen, damit etw., was andere tun od. zu tun beabsichtigen u. man glaubt verhindern möchte, nicht weitergeführt od. ausgeführt werden kann:* jede Diskussion, Störung u.; man hat alle Kontakte zwischen ihnen unterbunden. **2. a)** (selten) *unterbrechen:* ein ... Ruck, der seine Fahrt gewaltig unterband (Böll, Adam 52); **b)** (Med.) *abschnüren:* der Arzt unterband die zuführenden Blutgefäße; sie hat sich u. *(sterilisieren)* lassen; ⟨Abl.:⟩ **Ụnterbindung,** die; -, -en.

unterblẹiben ⟨st. V.; ist⟩: *nicht [mehr] geschehen, stattfinden:* das [künftig] zu u.!; das wäre besser unterblieben!

Ụnterboden, der; -s, ...böden: **1.** (Bodenk.) *meist rostbraune, eisenhaltige Schicht, die unter der obersten Schicht des Bodens (1) liegt.* **2.** *unter einem Bodenbelag befindlicher Fußboden.* **3.** *Unterseite des Bodens eines Fahrzeugs.*

Ụnterboden- ~schutz, der (Kfz.-W.): *Schutzschicht auf dem Unterboden (3) eines Kraftfahrzeugs; Saisonschutz;* ~wäsche, die: *Reinigung des Unterbodens (3) durch Abspritzen;* ~versiegelung, die: Unterbodenschutz.

unterbrẹchen ⟨st. V.; hat⟩: **1. a)** *eine Unternehmung, eine Tätigkeit o. ä., die noch nicht zu Ende geführt ist, vorübergehend nicht mehr weiterführen:* seine Arbeit, die Verhandlungen u.; den Urlaub [für mehrere Tage] u.; er mußte sein Studium u.; sie unterbrach ihre Rede, ihren Vortrag; die unterbrochene Vorstellung wurde fortgesetzt; **b)** *durch Fragen, Bemerkungen o. ä. machen, daß jmd. beim Sprechen in seinen Ausführungen innehält:* einen Redner, seinen Gesprächspartner u.; er unterbrach sie, ihren Redestrom gelegentlich mit Fragen; unterbrich mich nicht andauernd!; **c)** *in dem gleichmäßigen Ablauf von etw. plötzlich als Störung o. ä. zu vernehmen sein:* ein schrilles Läuten unterbrach das Gespräch; ein Schrei unterbrach die Stille, das Schweigen. **2.** ⟨meist im 2. Part.⟩ *(eine bestehende Verbindung, einen bestehenden Zusammenhang) vorüberge-*

hend unmöglich machen, aufheben: die Stromversorgung war [mehrere Stunden lang] unterbrochen; die Bahnstrecke ist durch einen Unfall unterbrochen. **3.** ⟨meist im 2. Part.⟩ *(innerhalb einer flächenhaften Ausdehnung von etw.) eingelagert sein, sich befinden u. dadurch die Gleichmäßigkeit der Gesamtfläche [in angenehmer Weise] aufheben, auflockern:* große Wasserflächen sind von saftig grünen Teppichen unterbrochen (Grzimek, Serengeti 43); ⟨Abl.:⟩ **Unterbrẹcher,** der; -s, - (Elektrot.): *Vorrichtung, die einen Stromkreis periodisch unterbricht.*

Unterbrẹcher- (Elektrot.): ~kontakt, der: *Kontakt in einem Unterbrecher, der den primären Stromkreis unterbricht;* ~schalter, der; ~schaltung, die.

Unterbrẹchung, die; -, -en: **a)** *das Unterbrechen;* **b)** *das Unterbrochensein.*

ụnterbreiten ⟨sw. V.; hat⟩ (ugs.): *unter jmdn., etw. ausbreiten:* eine Decke u.; **unterbreiten** ⟨sw. V.; hat⟩ (geh.): *[mit entsprechenden Erläuterungen, Darlegungen] zur Begutachtung, Entscheidung vorlegen:* jmdm. ein Programm, Vorschläge, einen Plan u.; ⟨Abl.:⟩ **Unterbreitung,** die; -, -en.

ụnterbringen ⟨unr. V.; hat⟩: **1.** *in etw. für jmdn., etw. noch den erforderlichen Platz finden:* die alten Möbel im Keller u.; sie konnten die Sachen nicht alle im Kofferraum u.; wo soll ich meine Bücher u.?; die Kommandantur war in einer alten Villa untergebracht *(einquartiert);* Ü eine Nummer in einem Programm nicht mehr u. können; er wußte nicht, wo er dieses Gesicht u. sollte *(woher er es kannte).* **2. a)** *jmdm. irgendwo eine Unterkunft verschaffen:* den Besuch bei Verwandten, im Hotel u.; die Kinder sind [bei den Großeltern] sehr gut untergebracht; **b)** (ugs.) *jmdm. irgendwo eine Anstellung, Beschäftigung o. ä. verschaffen:* jmdn. bei einer Firma als Berater u.; er brachte seine Freundin beim Film unter. **3.** (ugs.) *erreichen, daß etw. angenommen wird, einen Interessenten findet:* er hat sein Manuskript bei einem Verlag, einer Zeitung untergebracht; ⟨Abl.:⟩ **Ụnterbringung,** die; -, -en: **1.** ⟨Pl. ungebr.⟩ *das Unterbringen.* **2.** (ugs.) *Unterkunft:* eine drittklassige U.; ⟨Zus.:⟩ **Ụnterbringungsmöglichkeit,** die; -, -en.

Ụnterbruch, der; -[e]s, ...brüche (schweiz.): *Unterbrechung.*

ụnterbuttern ⟨sw. V.; hat⟩ (ugs.): **1.** *jmds. Eigenständigkeit unterdrücken, nicht zur Geltung kommen lassen:* sich nicht u. lassen. **2.** *zusätzlich verbrauchen:* das restliche Geld wurde noch mit untergebuttert.

unterchlorig ⟨Adj.; o. Steig.; nicht adv.⟩ (Chemie): *weniger chlorhaltig:* -e Säuren.

Ụnterdeck, das; -[e]s, -s: *Deck, das einen Schiffsrumpf nach unten abschließt.*

Ụnterdeckung, die; -, -en ⟨Pl. selten⟩ (Kaufmannsspr.): *nicht ausreichende Deckung* (4 a).

unterderhạnd ⟨Adv.⟩ [für älter: unter der Hand]: *nicht auf dem sonst üblichen Weg, sondern in einer sich als günstig erweisenden, weniger öffentlichen Weise:* etw. u. verkaufen, beschaffen; das habe ich u. erfahren.

unterdẹs ⟨Adv.⟩ [mhd. under des] (selten): svw. ↑unterdessen; **unterdẹssen** ⟨Adv.⟩: svw. ↑inzwischen.

Ụnterdominante, die; -, -n (Musik): *Subdominante.*

Ụnterdruck, der; -[e]s, ...drücke: **1.** (Physik, Technik) *Druck, der niedriger als der normale Luftdruck ist.* **2.** ⟨o. Pl.⟩ (Med.) *zu niedriger Blutdruck;* **unterdrụcken** ⟨sw. V.; hat⟩: **1.** *etw. (Gefühle o. ä.), was hervortreten will, zurückhalten, nicht aufkommen lassen:* einen Fluch, eine Bemerkung, seine Aggressionen u.; sie versuchte, ihre Empörung zu u.; ein unterdrücktes Kichern, Schluchzen, Gähnen war zu hören. **2.** *nicht zulassen, daß es bekannt wird:* Nachrichten, Informationen, Tatsachen u. **3.** *(in einer Existenz, Entfaltung) stark behindern; einzuschränken, niederzuhalten versuchen:* Minderheiten, das politisch-psychisch, sexuell u.; einen Aufstand u.; die unterdrückten Völker erhoben sich; ⟨Abl.:⟩ **Unterdrụcker,** der; ⟨Abl.:⟩ **Unterdrụckerisch** ⟨Adj.⟩ (abwertend): *auf Unterdrückung* (2, 3) *beruhend, von ihr zeugend, durch sie hervorgebracht;* **Unterdrụckgärung,** die; -, -en: *Gärung von Bier bei herabgesetztem Luftdruck;* **Unterdrụckkammer,** die (Med.): *Klimakammer mit regulierbarem Unterdruck zur Untersuchung der Bedingungen u. Auswirkungen des Höhenflugs;* **Unterdrụckung,** die; -, -en: **a)** *das Unterdrücken* (1, 2, 3); **b)** *das Unterdrücktsein, Unterdrücktwerden* (1, 2, 3); ⟨Zus.:⟩ **Unterdrụckungsmethode,** die ⟨meist Pl.⟩.

ụnterducken ⟨sw. V.; hat⟩ (landsch.): *untertauchen* (1 b).

unterdurchschnittlich ⟨Adj.; o. Steig.⟩: *unter dem Durchschnitt liegend:* nur -e Leistungen zeigen; u. begabt sein. **untereinander** ⟨Adv.⟩ [mhd. under einander]: **1.** *eines unter dem anderen, unter das andere:* die Bilder u. aufhängen; vgl. untereinander-. **2.** *miteinander; unter uns, unter euch, unter sich:* das müßt ihr u. ausmachen; sich u. helfen. **untereinander-** (untereinander 1): ~**legen** ⟨sw. V.; hat⟩; ~**liegen** ⟨st. V.; hat⟩; ~**stehen** ⟨unr. V.; hat⟩; ~**stellen** ⟨sw. V.; hat⟩. **Untereinheit,** die; -, -en: vgl. Unterabteilung. **unterentwickelt** ⟨Adj.; nicht adv.⟩: **a)** *in der Entwicklung zurückgeblieben:* das Kind ist geistig und körperlich u.; **b)** (Politik) *ökonomisch, bes. im Hinblick auf die Industrialisierung, zurückgeblieben; rückständig* (1): -e Länder; **Unterentwicklung,** die; -, -en ⟨Pl. selten⟩. **unterernähren** ⟨sw. V.; hat; meist im 2. Part.⟩: *sehr schlecht, nicht ausreichend ernähren; kaum mit Nahrung versorgen:* 38,6 Prozent der Erdbevölkerung sind unterernährt; Ü Wird das Hirn reizmäßig unterernährt, spielt es verrückt (Spiegel 20, 1967, 130); ⟨Abl.:⟩ **Unterernährung,** die; -. **unterfahren** ⟨st. V.; hat⟩: **1. a)** (Bauw.) *einen Tunnel o.ä. unter einem Gebäude hindurchführen;* **b)** (Bergbau) *einen Grubenbau unter einer Lagerstätte od. einem anderen Grubenbau anlegen, bauen.* **2.** *mit einem Fahrzeug unter etw. hindurchfahren:* wir unterfuhren einen Viadukt. **Unterfamilie,** die; -, -n (Biol.): *Kategorie der botanischen u. zoologischen Systematik, die mehrere Gattungen unterhalb der Familie zusammenfaßt.* **unterfangen,** sich ⟨st. V.; hat⟩ [älter: unterfahen, mhd. undervähen, ahd. untarfähan = unterfangen (2); ist mit etw. beschäftigen]: **1.** (geh.) **a)** *es wagen, etw. Schwieriges zu tun:* weil ich ... mich nicht unterfing, dem ... Hergebrachten die Stirn zu bieten (Th. Mann, Joseph 313); **b)** *unverschämterweise für sich in Anspruch nehmen; sich erdreisten:* er unterfing sich, ihr einen Handkuß zuzuwerfen; wie konnte er sich dieser Bedreise in ihrer Gegenwart unterfangen? **2.** (Bauw.) *(ein Bauteil, Bauwerk) zur Sicherung gegen Absinken o.ä. mit etw. Stützendem unterlegen;* **Unterfangen,** das; -s: **1.** *Unternehmen [dessen Erfolg nicht unbedingt gesichert ist, das im Hinblick auf sein Gelingen durchaus gewagt ist]:* ein kühnes, gefährliches, löbliches U.; es ist ein aussichtsloses U., die Delegierten umzustimmen. **2.** (Bauw.) *das Unterlegen, Stützen eines Bauteils, Bauwerks zur Sicherung gegen Absinken o.ä.* **unterfassen** ⟨sw. V.; hat⟩ (ugs.): **1.** *bei jmdm.* Braut u.; sie gingen untergefaßt. **2.** *von unten her fassen u. stützen:* einen Verwundeten u. **unterfertigen** ⟨sw. V.; hat⟩ (Amtsspr.): *unterschreiben:* ein Schriftstück u.; ein unterfertigtes Protokoll; ⟨Abl.:⟩ **Unterfertiger,** der; -s, - (Amtsspr.): *Unterzeichner;* **Unterfertigte,** der u. die; -n, -n ⟨Dekl. ↑Abgeordnete⟩ (Amtsspr.): *Unterzeichner;* **Unterfertigung,** die; - (Amtsspr.). **unterfliegen** ⟨st. V.; hat⟩: *[mit einem Flugzeug] unter etw. hindurchfliegen:* den feindlichen Radarschirm u. **unterflur** ⟨Adv.⟩ [zu ↑¹Flur (2)] (Technik, Bauw.): *(von Maschinen o.ä.) unter dem Boden:* ... die Hubanlage könne u. eingebaut werden (MM 31. 10. 68, 45). **Unterflur-:** ~**bewässerung,** die; Bewässerung, die unterhalb der Bodenoberfläche (durch perforierte Rohrleitungen) erfolgt; ~**garage,** die; vgl. ~hydrant; **~hydrant,** der; *unter Bodenoberfläche eingebauter Hydrant;* ~**motor,** der (Kfz.-T.): *Motor (bes. bei Omnibussen u. Lkws), der unter dem Fahrzeugboden eingebaut ist;* ~**straße,** die (Bauw.): *unterirdische Straße.* **unterfordern** ⟨sw. V.; hat⟩: *zu geringe Anforderungen an jmdn., etw. stellen:* Schüler u. **unterführen** ⟨sw. V.; hat⟩: **1.** *eine Straße, einen Tunnel o.ä. unter etw. hindurchbauen, hindurchführen.* **2.** (Schrift- u. Druckw.) *Wörter, Zahlen, die sich in zwei od. mehr Zeilen untereinander an der gleichen Stelle wiederholen, durch Anführungszeichen ersetzen;* **Unterführer,** der; -s, -: *Führer einer kleinen militärischen Abteilung;* **Unterführung,** die; -, -en: **1.** *Straße, Weg o.ä., der unter einer anderen Straße o.ä. hindurchführt.* **2.** (Schrift- u. Druckw.) *das Unterführen* (2); ⟨Zus. zu 2:⟩ **Unterführungszeichen,** das. **Unterfunktion,** die; -, -en (Med.): *mangelhafte Funktion eines Organs; Hypofunktion* (Ggs.: Überfunktion). **unterfüttern,** die; -s: *zusätzliches Futter zwischen Stoff u. eigentlichem Futter:* ein U. einnähen; **unterfüttern** ⟨sw. V.; hat⟩: **1.** *mit einem ²Futter (1) versehen.* **2.** *mit einer*

Schicht unterlegen: Die Schienen sollen mit Dämmaterial unterfüttert ... werden (MM 27. 4. 75, 19); ⟨Abl.:⟩ **Unterfütterung,** die; -, -en. **Untergang,** der; -[e]s, ...gänge ⟨Pl. selten⟩ [mhd. underganc, ahd. untarganc]: **1.** *(von einem Gestirn) das Verschwinden unter dem Horizont* (Ggs.: Aufgang 1): den U. der Sonne beobachten. **2.** *(von Schiffen) das Versinken.* **3.** *das Zugrundegehen:* der U. des Römischen Reiches, einer Kultur, eines Volkes; der Alkohol war ihr U. *(Verderben, Ruin);* er gab die Legionen dem U. preis; das Abendland schien vom U. bedroht zu sein; jmdn., etw. vor dem U. bewahren. **Untergangs-, Untergangs-:** ~**reif** ⟨Adj.; o. Steig.; nicht adv.⟩: *überlebt;* ~**stimmung,** die: *düstere, vom Gefühl des nahen Untergangs geprägte Stimmung* (1 b); ~**punkt,** der (Astron.): *Stelle, an der ein Gestirn untergeht; Deszendent* (2 c). **untergärig** ⟨Adj.; o. Steig.; nicht adv.⟩: *(von Hefe) bei niedriger Temperatur gärend u. sich nach unten absetzend:* -e Hefe; -es Bier *(mit untergäriger Hefe gebrautes Bier);* **Untergärung,** die; -, -en. **Untergattung,** die; -, -en (Zool.): *Kategorie der botanischen u. zoologischen Systematik, die mehrere Arten unterhalb einer Gattung zusammenfaßt.* **untergeben** ⟨Adj.; o. Steig.; nicht adv.⟩ [zu veraltet untergeben = unterordnen]: *in seiner [beruflichen] Stellung o.ä. einem anderen untersteht;* ⟨subst.:⟩ **Untergebene,** der u. die; -n, -n ⟨Dekl. ↑Abgeordnete⟩: *jmd., der einem anderen untergeben ist:* jmdn. wie einen -n behandeln. **untergehen** ⟨unr. V.; ist⟩ [mhd. undergän, ahd. untargän]: **1.** *unter dem Horizont verschwinden* (Ggs.: aufgehen 1): die Sonne ist bereits untergegangen; Ü ⟨subst.:⟩ jmds. Stern ist im Untergehen *(jmds. Ruhm, Ansehen o.ä. verblaßt).* **2.** *unter der Wasseroberfläche verschwinden u. nicht mehr nach oben gelangen; versinken; ertrinken:* das Schiff ging innerhalb weniger Minuten unter; er drohte in der reißenden Strömung unterzugehen; Ü die Musik ging in dem wüsten Lärm unter *(war nicht mehr zu hören);* seine Worte gingen in Bravorufen unter *(wurden nicht mehr verstanden);* im Gedränge, im Gewühl u. *(sich verlieren).* **3.** *zugrunde gehen; zerstört, vernichtet werden:* es war, als ob die Welt u. wollte; diese Dynastie ist vor tausend Jahren untergegangen; R davon geht die Welt nicht unter *(das ist doch nicht so schlimm, damit wird man schon fertig).* **untergeordnet:** **1.** ↑unterordnen. **2.** ⟨Adj.⟩ **a)** ⟨nicht adv.⟩ *[in seiner Funktion, Bedeutung] weniger wichtig, zweitrangig; nicht so bedeutend, umfassend wie etw. anderes; sekundär* (2): die sozialen Forderungen spielen eine e Rolle; dieser Aspekt ist von -er Bedeutung; **b)** ⟨o. Steig.; nicht adv.⟩ (Sprachw.) *syntaktisch abhängig:* -e Sätze. **Untergeschoß,** das; ...geschosses, ...geschosse: *Souterrain.* **Untergestell,** das; -[e]s, -e: **1.** sww. ↑Fahrgestell (1). **2.** (salopp scherzh.) *Beine (eines Menschen):* sie hat ein tolles U. **Untergewand,** das; -[e]s, ...gewänder: **1.** (südd., österr.) *Unterkleid, Unterrock.* **2.** (geh.) *unter einem Obergewand getragenes Gewand:* die Tunika war ein antikes U. **Untergewicht,** das; -[e]s: *im Verhältnis zum Normalgewicht ungenügendes, zu geringes Gewicht:* U. haben; ⟨Abl.:⟩ **untergewichtig** ⟨Adj.; o. Steig.⟩: *Untergewicht habend.* **Unterglasurfarben** ⟨Pl.⟩ (Fachspr.): *keramische Farben.* **untergliedern** ⟨sw. V.; hat⟩: sww. ↑gliedern (a): einen Text stärker u.; wie ist die Abteilung untergliedert?; ⟨Abl.:⟩ **Untergliederung,** die; -, -en: das Untergliedern; **Untergliederung,** die; -, -en: *kleinerer Abschnitt einer Gliederung.* **untergraben** ⟨st. V.; hat⟩: *etw. grabend mit der Erde vermengen:* der Gärtner hat den Dünger untergegraben; **untergraben** ⟨st. V.; hat⟩: *etw. allmählich zu etw. Vernichtung von etw. arbeiten; etw. kaum merklich, aber zielstrebig [von innen heraus] zerstören:* das Vertrauen in den Staat zu u. suchen; jmds. Autorität, Ansehen, Ruf u.; etw. untergräbt seine Gesundheit; ⟨Abl.:⟩ **Untergrabung,** die; -, -en. **Untergrenze,** die; -: *untere Grenze einer Ausdehnung.* **Untergriff,** der; -[e]s, -e: **1.** (Ringen) *Griff, bei dem der Ringer mit beiden Armen über den Hüften umklammert u. zu Boden geworfen wird.* **2.** (Turnen) sww. ↑Kammgriff. **Untergrund,** der; -[e]s, ...gründe ⟨Pl. selten⟩ [1: schon mniederd. undergrunt; 2 nach engl. underground (movement)]: **1.** (bes. Landw.) *unter der Erdoberfläche, unterhalb der Ackerkrume liegende Bodenschicht:* den U. lockern. **2. a)** (Bauw.) *Bodenschicht, die die Grundlage für einen Bau bildet, Grund, auf dem ein Bau ruht:* fester, felsiger, sandiger U.; **b)** sww. ↑Boden (5): der U. des Meeres; **c)** (selten)

Grundlage, Fundament (2): seiner Arbeit fehlt der wissenschaftliche U. **3.** *unterste Farbschicht von etw.; Fläche eines Gewebes o. ä. in einer bestimmten Farbe, von der sich andere Farben abheben:* eine schwarze Zeichnung auf rotem U. **4.** ⟨o. Pl.⟩ (bes. Politik) **a)** *gesellschaftlicher Bereich außerhalb der etablierten Gesellschaft, der Legalität:* in den U. gehen; die Gruppe arbeitete im U. weiter; **b)** *kurz für* ↑Untergrundbewegung: in Jordanien wurde ein neuer U. aufgebaut. **5.** (selten) *Underground* (2).

Untergrund-: ~bahn, die [LÜ von engl. underground railway]: *Schnellbahn, die unterirdisch geführt ist;* Abk.: U-Bahn; vgl. Metro; ~bewegung, die (Politik): *oppositionelle Bewegung, die im Untergrund arbeitet:* sich der U. anschließen; er gehörte der U. an; ~film, der: *dem Underground (2) entstammender Film;* ~literatur, die; ~musik, die; ~organisation, die (Politik): vgl. ~bewegung.

untergründig [...gryndɪç] ⟨Adj.⟩: *etw. Beziehungsreiches enthaltend, was nicht ohne weiteres erkennbar, sichtbar, aber unter der Oberfläche, im Untergrund vorhanden ist.*

Untergruppe, die; -, -n: vgl. Unterabteilung.

Unterhaar, das; -[e]s, -e: *die unteren, kürzeren Haare eines Felles unter dem Deckhaar* (a).

unterhaben ⟨sw. V.; hat⟩ (bes. nordd.): *etw. unter einem anderen Kleidungsstück tragen, anhaben.*

unterhaken ⟨sw. V.; hat⟩ (ugs.): *einhaken* (2): sich u.; er hakte seine Frau unter, ging mit ihr untergehakt.

unterhalb [spätmhd. underhalbe(n), eigtl. = (auf der) untere(n) Seite; vgl. -halben]: **I.** ⟨Präp. mit Gen.⟩ *in tieferer Lage unter etw. befindlich, unter:* u. des Fensters steht ein kleiner Tisch; eine Verletzung u. des Knies; kurz u. des Gipfels machten wir Rast. **II.** ⟨Adv.⟩ *(in Verbindung mit „von")* *unter etw., tiefer als etw. gelegen:* die Altstadt liegt u. vom Schloß.

Unterhalt, der; -[e]s: **1. a)** swv. ↑Lebensunterhalt; **b)** *Unterhaltszahlung (für ein uneheliches Kind, für einen getrennt lebenden od. geschiedenen Ehegatten):* auf U. klagen; er muß U. zahlen. **2.** *das Instandhalten von etw. u. die damit verbundenen Kosten;* **unterhalten** ⟨st. V.; hat⟩ (ugs.): *etw. unter etw. halten:* einen Eimer u.; **unterhalten** ⟨st. V.; hat⟩ [beeinflußt von frz. entretenir, soutenir]: **1.** *für den Lebensunterhalt von jmdm. aufkommen:* er hat eine große Familie zu u. **2. a)** *für den Unterhalt (2) von etw. sorgen:* Straßen, Gebäude u.; schlecht unterhaltene Gleisanlagen; **b)** *[als Besitzer] etw. halten, einrichten, betreiben u. dafür aufkommen:* einen Reitstall, eine Pension u.; der Senat unterhält das Archiv; das Auto muß unterhalten werden, will unterhalten sein. **3. a)** *aufrechterhalten:* das Feuer im Kamin u. *(nicht ausgehen lassen);* **b)** *pflegen* (2 a): gute Verbindungen, Kontakte mit, zu jmdm. u.; die beiden Staaten u. halten normale diplomatische Beziehungen. **4.** ⟨u. + sich⟩ *[zwanglos, auf angenehme Weise] mit jmdm. über etw. sprechen:* sich angeregt, lebhaft, prächtig, laut, flüsternd u.; ich möchte mich mal mit Ihnen unter vier Augen u.; sich italienisch, auf italienisch u.; wir haben uns über das neue Theaterstück unterhalten. **5.** *jmdm. auf Vergnügen bereitende, entspannende o. ä. Weise [mit etw. Anregendem] beschäftigen, ihm die Zeit vertreiben:* seine Gäste mit spannenden Erzählungen u.; er hatte die Aufgabe, die Damen zu u.; sich auf einer Party bestens, blendend u.; ein unterhaltendes Buch; bitten unter dem Deckhaar u. ⟨Abl.:⟩

Unterhalter, der; -s, -: *jmd., der andere [berufsmäßig mit einem bestimmten Programm] unterhält* (5); **unterhaltlich** ⟨Adj.⟩ (selten): swv. ↑unterhaltsam; **unterhaltsam** ⟨Adj.⟩: *unterhaltend, auf angenehme Weise die Zeit vertreibend:* ein -es Programm; er ist ein fröhlicher, -er Mensch; der Abend war recht u.; ⟨Abl.:⟩ **Unterhaltsamkeit,** die; -.

unterhalts-, Unterhalts- (Unterhalt 1 b): ~anspruch, der: *Anspruch auf Unterhaltszahlung;* ~beihilfe, die: *[staatliche] Beihilfe zu den Unterhaltskosten;* ~beitrag, der; ~berechtigt ⟨Adj.; o. Steig.; nicht adv.⟩: *berechtigt, Unterhaltszahlungen zu empfangen:* -e Kinder; ⟨subst.:⟩ ~berechtigte, der u. die; -n, -n ⟨Dekl. ↑Abgeordnete⟩; ~forderung, die; ~gewährung, die; ~klage, die: *Klage (3) auf Zahlung von Unterhaltskosten;* ~kosten ⟨Pl.⟩: *Kosten für den Lebensunterhalt eines Unterhaltsberechtigten, der Unterhaltspflichtige zu zahlen hat;* ~pflicht, die: *[gesetzliche] Verpflichtung, Unterhaltskosten zu zahlen,* dazu: ~pflichtig ⟨Adj.; o. Steig.; nicht adv.⟩: *verpflichtet, der u. die; -n, -n -n ⟨Dekl. ↑Abgeordnete⟩;* ~verpflichtet ⟨Adj.; o. Steig.; nicht adv.⟩; ~zahlung, die: *Zahlung der Unterhaltskosten.*

Unterhaltung, die; -, -en: **1.** ⟨o. Pl.⟩ (selten) *das Unterhalten* (1). **2.** ⟨o. Pl.⟩ *das Unterhalten* (2): der Staat muß für die U. der Straßen sorgen; etw. ist in der U. sehr teuer. **3.** ⟨o. Pl.⟩ *das Unterhalten* (3): die U. diplomatischer Beziehungen. **4.** *das Sichunterhalten* (4); *auf angenehme Weise geführtes Gespräch; Konversation:* eine anregende, lebhafte, interessante U.; es kam keine vernünftige U. zustande; die anfangs rege U. stockte; mit jmdm. eine U. führen; sich an der U. nicht beteiligen. **5. a)** *das Unterhalten* (5); *angenehmer Zeitvertreib:* gute U. suchen; jmdm. gute, angenehme U. wünschen; für U. sorgen; ich schreibe zu meiner eigenen U. Geschichten; etw. zur U. der Gäste beitragen; **b)** (veraltend) *Geselligkeit, unterhaltsame Veranstaltung:* an allen -en teilnehmen.

Unterhaltungs-: ~beilage, die: *sich aus Kurzgeschichten, Kreuzworträtseln u. a. zusammensetzende, unterhaltende* (5) *Beilage einer Zeitung;* ~elektronik, die ⟨o. Pl.⟩: *Gesamtheit der elektronischen Geräte, die Musik od. gesprochenes Wort (aus dem Bereich der Unterhaltung) reproduzieren (z. B. Tonband, Plattenspieler, Kassettenrecorder, Videogeräte u. a.);* ~film, der: vgl. ~literatur; ~industrie, die: *Industriezweig, der bes. Produkte herstellt, die der Unterhaltung* (5 a) *dienen (z. B. Schallplatten, Filme, Zeitschriften);* ~kosten ⟨Pl.⟩: *Kosten für den Unterhalt von etw.;* ~künstler, der: swv. ↑Unterhalter; ~lektüre, die: vgl. ~literatur; ~literatur, die ⟨Pl. ungebr.⟩ (auch abwertend): *Literatur, die [meist ohne besonderen literarischen Anspruch] auf unterschiedlichstem Niveau unterhaltend* (5) *ist;* ~musik, die (auch abwertend): *unkomplizierte, leicht eingängige Musik, die auf unterschiedlichstem Niveau, oft auch als Hintergrundmusik der [geselligen] Unterhaltung* (5 a) *dient* (Ggs.: ernste Musik). U. machen; Abk.: U-Musik; ~orchester, das: *Orchester, das auf Unterhaltungsmusik spezialisiert ist;* ~programm, das: vgl. ~sendung; ~roman, der: vgl. ~literatur; ~sendung, die: *Sendung in Rundfunk od. Fernsehen, die der Unterhaltung dient;* ~teil, der: **1.** vgl. ~beilage. **2.** *Teil eines Unterhaltungsprogramms.*

unterhandeln ⟨sw. V.; hat⟩ (bes. Politik): *bes. bei [militärischen] Konflikten zwischen Staaten auf eine vorläufige Einigung hinwirken;* ⟨Abl.:⟩ **Unterhändler,** der; -s, - (bes. Politik): *jmd., der im Auftrag eines Staates, einer Interessengruppe o. ä. unterhandelt;* **Unterhandlung,** die; -, -en (bes. Politik): mit jmdm. in -en treten.

Unterhaus, das; -es, ...häuser: *zweite Kammer eines Parlaments, das aus zwei Kammern besteht.*

Unterhaut, die; - (Biol., Med.): *im Fettgewebe befindliches Bindegewebe, das unter der Epidermis liegt.*

unterheben ⟨st. V.; hat⟩ (Kochk.): swv. ↑unterziehen (3).

Unterhemd, das; -[e]s, -en: *[ärmelloses] hemdartiges Kleidungsstück, das unter der Oberkleidung unmittelbar auf dem Körper getragen wird.*

Unterhitze, die; -: *Hitze, die in einem Backofen o. ä., einer Bratpfanne o. ä. von unten auf die Speisen einwirkt:* den Fisch bei guter U. backen.

unterhöhlen ⟨sw. V.; hat⟩: **1.** *bewirken, daß etw. unter seiner Oberfläche [nach u. nach] ausgehöhlt wird:* das Wasser hat das Ufer, die Felsen unterhöhlt. **2.** swv. ↑untergraben; ⟨Abl.:⟩ **Unterhöhlung,** die; -, -en.

Unterholz, das; -es: *niedrig (unter den Kronen älterer Bäume) wachsendes Gehölz, Gebüsch im Wald.*

Unterhose, die; -, -n (häufig auch im Pl. mit singularischer Bed.): *Hose, die [von den Personen] unter der Oberkleidung unmittelbar auf dem Körper getragen wird:* eine kurze U. anhaben; er trägt eine lange U./lange -n; Nur in -n ... legt sie sich ins Bett (Ziegler, Kein Recht 240).

unterirdisch ⟨Adj.; o. Steig.⟩: *unter dem Erdboden [liegend], [sich] unter dem Erdboden [befindend]; subterran:* -es Wasser; ein -er Bunker, Gang; die Ölleitung verläuft u.; U) dieses Vorgehen wirkte sich u. *(nicht sichtbar)* aus.

Unterjacke, die; -, -n (Fachspr.): *Unterhemd [für Männer].*

unterjochen ⟨sw. V.; hat⟩ [LÜ von spätlat. subiugāre]: *[unter seine Herrschaft, Gewalt bringen u.] unterdrücken:* andere Völker, Minderheiten u.; ⟨Abl.:⟩ **Unterjochung,** die; -, -en.

unterjubeln ⟨sw. V.; hat⟩ (salopp): *[auf unauffällig-geschickte Weise] heimlich beikstellen, daß jmd. etw. [zugeschoben] bekommt, daß ihm etw. zugedacht, zugemutet wird [was er nicht so gern haben, tun möchte]:* jmdm. einen Fehler, eine Liebschaft u.; diesen Trotteln kann man alles u.

unterkellern ⟨sw. V.; hat⟩: *(Gebäude o. ä.) mit einem Keller versehen;* ⟨Abl.:⟩ **Unterkellerung,** die; -, -en.

Unterkiefer, der; -s, -: *unterer Teil des* ¹*Kiefers:* *jmds. **U. fällt/klappt herunter** (ugs.; *jmd. ist maßlos erstaunt über etw.* [*u. macht dabei ein entsprechendes Gesicht*]).
Unterkiefer-: ~**drüse,** die; ~**gelenk,** das; ~**knochen,** der.
Unterkirche, die; -, -n (Archit.): **a)** svw. ↑Krypta; **b)** *(von zwei übereinanderliegenden Kirchen)* untere *Kirche.*
Unterklasse, die; -, -n (Biol.): *Kategorie der botanischen u. zoologischen Systematik, die mehrere Ordnungen unterhalb der Klasse zusammenfaßt.*
Unterkleid, das; -[e]s, -er: **1.** svw. ↑Unterrock. **2.** *meist mit schmalen Trägern versehenes Kleid* [*aus Taft, Seide o. ä.*], *das unter einem* [*durchsichtigen*] *Kleid getragen wird;* **Unterkleidung,** die; -, -en: svw. ↑Unterwäsche.
unterkommen ⟨st. V.; ist⟩: **1. a)** *Unterkunft* (1), *Aufnahme finden:* bei Freunden, in einer Familie, Klinik, in einem Altersheim u.; sie sind in einer Pension preiswert untergekommen; **b)** (ugs.) *Arbeit, eine Stelle, einen Posten o. ä. finden:* am Theater u.; er ist als Hausmeister bei einer Firma, in einem Verlag untergekommen. **2.** (ugs.) *erreichen, daß etw. angenommen wird, einen Interessenten findet:* er versuchte, mit seiner Story woanders unterzukommen. **3.** (landsch., bes. österr.) svw. ↑begegnen (1 b): wenn dir etw. Verdächtiges unterkommt, melde es sofort!; so etwas, so ein Querulant ist mir in meinem ganzen Leben noch nicht untergekommen; **Unterkommen,** das; -s, - ⟨Pl. selten⟩: **1.** *Unterkunft:* kein U. für die Nacht finden. **2.** (veraltend) *Stellung, Posten:* jmdm. ein U. bieten.
Unterkörper, der; -s, -: **a)** *unterer Teil des menschlichen Körpers von der Taille bis zu den Füßen;* **b)** *unterer Teil des menschlichen Rumpfes.*
unterkötig [...kø:tıç] ⟨Adj.; o. Steig.; nicht adv.⟩ [wohl zu mundartl. Köte = Geschwür] (landsch.): *unter der Haut eitrig entzündet.*
unterkriechen ⟨st. V.; ist⟩ (ugs.): *sich an eine Stelle begeben, dahin zurückziehen, wo man Schutz o. ä. findet:* er kroch in einer Scheune unter.
unterkriegen ⟨sw. V.; hat⟩ (ugs.): *bewirken, daß jmd. entmutigt aufgibt, kapituliert* (2): er ist nicht unterzukriegen; sich nicht u. lassen *(den Mut nicht verlieren).*
unterkühlen ⟨sw. V.; hat⟩ /vgl. unterkühlt/: **a)** *die Körpertemperatur unter den normalen Wert senken:* den Patienten vor der Operation künstlich u.; der Betrunkene wurde stark unterkühlt aufgefunden; **b)** (Technik) *unter den Schmelzpunkt abkühlen:* Wasser u.; unterkühlte Schmelzen; **unterkühlt** ⟨Adj.; -er, -este⟩: *in einer Weise distanziert, die erkennen läßt, daß jmd. bewußt jegliche Emotionen, subjektive Gesichtspunkte, Äußerungen o. ä. vermeidet:* einen -en Stil haben; er wirkte als Moderator sehr u.; **Unterkühlung,** die; -, -en: **a)** *das Unterkühlen;* **b)** *das Unterkühltsein.*
Unterkunft, die; -, ...künfte [...kʏnftə] (1.) *Wohnung, Raum o. ä., in dem jmd. als Gast o. ä. vorübergehend wohnt; Logis:* eine gute, einfache, menschenunwürdige U. haben; eine U. für Nacht suchen, finden, haben; für U. und Frühstück fünfzig Mark bezahlen; die Soldaten sind in ihre Unterkünfte *(Quartiere)* zurückgekehrt. **2.** ⟨Pl. selten⟩ *das Unterkommen* (1 a): für jmds. U. sorgen.
Unterlage, die; -, -n: **1.** *etw. Flächiges was verschiedenstem Material, was zu einem bestimmten Zweck, oft zum Schutz unter etw. gelegt wird:* eine weiche, feste, wasserdichte U.; eine U. aus Gummi, Holz; eine U. zum Schreiben; etw. als U. benutzen; der Patient muß auf einer harten U. liegen; Ü eine gute finanzielle U. (selten *Grundlage*) haben; geben Sie etw. Kräftiges, damit Sie den Alkohol besser vertragen; Petra 11, 1966, 94). **2.** ⟨Pl.⟩ *schriftlich Niedergelegtes, das als Beweis, Beleg, Bestätigung o. ä. für etw. dient; Dokumente; Urkunden; Akten o. ä.:* sämtliche -n anfordern, verlangen, beschaffen, vernichten; das zu untergebene in den; man hat es gegen seine Anweisung und unterließ, daß ...; jmdm. Einblick in die -n gewähren. **3.** (Bot.) *Pflanzenteil, auf den das Edelreis gepfropft wird.* **4.** (Ringen) *Verteidigungsstellung unter dem Gegner.*
Unterland, das; -[e]s: *tiefer gelegener Teil eines Landes;* **Unterländer** [...lɛndɐ], der; -s, -: *Bewohner des Unterlandes.*
Unterlänge, die; -, -n (Schriftw.): *Teil eines Buchstabens, der über die untere Grenze der mittleren Kleinbuchstaben hinausragt* (Ggs.: Oberlänge).
Unterlaß, der nur in der Fügung **ohne U.** (emotional; *ohne daß es endlich einmal aufhört, ununterbrochen; unaufhörlich*): etw. ohne u. tun; áno untarláʒ = er redete ohne

U.; es schneite sieben Tage und sieben Nächte ohne U.; **unterlassen** ⟨st. V.; hat⟩ [mhd. underlāʒen, ahd. untarlāʒan]: **a)** *etw., was man tun könnte, wozu man die Möglichkeit hätte, aus ganz bestimmten Gründen, aus einer bestimmten Überlegung heraus nicht tun, nicht aus-, durchführen:* etw. aus Furcht vor den Folgen u.; **b)** *darauf verzichten, etw. zu tun, davon ablassen; mit etw. aufhören:* er meinte, Angriffe gegen den Staat seien zu u.; etw. nicht u. können; es wird gebeten, das Rauchen zu u.; unterlaß die Bemerkungen!; **c)** ⟨in Verbindung mit „es"; meist in einer Zeitform der Vergangenheit⟩ *etw., was notwendig, erforderlich ist, wozu man verpflichtet ist, nicht tun, nicht aus-, durchführen:* Richter und Staatsanwälte unterließen es, die Vorkommnisse zu untersuchen; ⟨Abl.:⟩ **Unterlassung,** die; -, -en.
Unterlassungs-: ~**delikt,** das (jur.): *das Unterlassen einer Handlung, zu der man im Hinblick auf Verhindern, Aufdecken o. ä. einer Straftat od. im Hinblick auf das Hilfeleisten bei einem Unglücksfall, bei Gefahr, Not o. ä. rechtlich verpflichtet ist;* ~**klage,** die (jur.): *Klage, die erhoben wird, um jmdn. zur Unterlassung einer Handlung zu veranlassen;* ~**straftat,** die (jur.): vgl. ~delikt; ~**sünde,** die (ugs., oft iron.): *etw., was jmd.* [*bedauerlicherweise*] *versäumt hat* [*zu tun*]: daß du das Buch noch nicht gelesen hast, ist wirklich eine große U.!
Unterlauf, der; -[e]s, ...läufe: *der Abschnitt eines Flusses, der in der Nähe der Mündung liegt;* **unterlaufen** ⟨st. V.⟩ [mhd. underloufen = hindernd dazwischentreten]: **1.** *bei jmds. Tätigkeit, Ausführungen, Äußerungen, Überlegungen o. ä. als Versehen o. ä. vorkommen, auftreten* ⟨ist⟩: manchmal unterläuft einem ein Fehler/(veraltend) läuft einem ein Fehler unter; ihm ist ein Irrtum, Versehen unterlaufen/(veraltend) ist ein Irrtum, Versehen untergelaufen. **2.** (ugs.) svw. ↑begegnen (1 b) ⟨ist⟩: so ein Mensch, so eine Unverschämtheit ist mir in meinem ganzen Leben noch nicht untergelaufen/unterlaufen. **3.** ⟨hat⟩ **a)** (bes. Fußball, Handball) *sich so unter einen hochgesprungenen Gegner bewegen, daß er behindert u. zu Fall gebracht wird;* **b)** *in seiner Funktion, Auswirkung o. ä.* [*unmerklich*] *unwirksam machen:* die Zensur, das Regierungsprogramm u.; eine Bürgerinitiative will die umstrittene Schulreform u. **4.** ⟨meist im 2. Part.⟩ *(vom Hautgewebe) sich durch eine Verletzung an einer bestimmten Stelle mit Blut anfüllen u. dadurch rötlich bis bläulichviolett verfärben* ⟨ist⟩: sobald die Stelle unterläuft ...; [mit Blut, blutig] unterlaufene Striemen; **unterläufig** ⟨Adj.; o. Steig.⟩ (Technik): *von unten her* [*mit Wasser*] *angetrieben:* ein -es Wasserrad; **Unterlaufung,** die; -, -en: *das Unterlaufensein.*
Unterleder, das; -s, -: *Leder der inneren u. äußeren Sohle eines Schuhs.*
Unterleg-: ~**keil,** der: svw. ↑Bremsklotz; ~**klotz,** der: svw. ↑Bremsklotz; ~**ring,** der (Technik): vgl. ~scheibe; ~**scheibe,** die (Technik): *meist runde, in der Mitte durchbohrte Scheibe, die zwischen Schraubenkopf u. Schraubenmutter od. Konstruktionsteil gelegt wird.*
unterlegen ⟨sw. V.; hat⟩: **1.** *etw. unter jmdn., etw. legen:* der alten Frau ein Kissen u.; sie legten der Henne Eier zum Brüten unter; ich habe ein Stück Papier untergelegt. **2.** *Worte, Texte, Äußerungen o. ä. abweichend von ihrer eigentlichen Intension* (2) *auslegen:* mit dem Text, seinen Antworten einen anderen Sinn untergelegt; ¹**unterlegen** ⟨sw. V.; hat⟩: **a.** *die Unterseite von etw. mit etw. aus einem anderen* [*stabileren*] *Material versehen:* eine Glasplatte mit Filz, Spitzen mit Seide u.; durch unterlegte Silberfolien Farben besonders leuchtend machen. **b.** *einen Text, Film nachträglich* [*als Untermalung*] *mit* [*anderer*] *Musik, mit einem* [*anderen*] *Text versehen:* einem Film Musik u.; eine Kombo unterlegte die Modenschau mit südamerikanischen Rhythmen; ²**unterlegen** ⟨Adj.; o. Steig.⟩ /vgl. unterliegen (1)/: *schwächer als ein anderer, nicht gewachsen* (meist in Verbindung mit „sein"): der Gegner war u., sein; er kommt sich bei diesem Gebiet) u. vor; er ist er seiner Frau [eindeutig, geistig] u.; ⟨subst.:⟩ **Unterlegene,** der u. die; -n, -n ⟨Dekl. ↑Abgeordnete⟩: *jmd., der schwächer ist als ein anderer, von ihm besiegt worden ist;* ⟨Abl.:⟩ **Unterlegenheit,** die; -; ⟨zu 1:⟩ **Unterlegensein;** ⟨Zus.:⟩ **Unterlegenheitsgefühl,** das; -[e]s, -e; **Unterlegung,** die; -, -en: *das Unterlegen* (1, 2).
Unterleib, der; -[e]s, -e [mhd. underlīp]: **a)** *unterer Teil des Bauches:* Schmerzen im U. haben; einen Tritt in den

U. bekommen; **b)** (verhüll.) *[innere] weibliche Geschlechtsorgane;* **Ụnterleibchen,** das; -s, -: svw. ↑Leibchen (2a).
Ụnterleibs-: ~erkrankung, die: svw. ↑~krankheit; ~geschichte, die (ugs. verhüll.): **1.** svw. ↑~krankheit: sie hat schon allerlei -n gehabt. **2.** *Sexuelles:* dauernd über -n reden; ~krankheit, die: *Erkrankung im Bereich der [inneren] weiblichen Geschlechtsorgane;* ~krebs, der; ~leiden, das; ~operation, die; ~schmerz, der ⟨meist Pl.⟩.
Ụnterlid, das; -[e]s, -er: *unteres Augenlid.*
unterliegen ⟨st. V.; hat⟩ (ugs.): *darunter liegen:* das Badetuch liegt unter; **unterliẹgen** ⟨st. V.⟩ /vgl. ²unterlẹgen/ [mhd. underligen, ahd. untarligan, eigtl. = als Besiegter unten liegen]: **1.** *besiegt werden* ⟨ist⟩: bei, in einem Wettbewerb u.; dem Gegenkandidaten [bei der Wahl] u.; [mit] 1 : 2 u.; er unterlag in dem Kampf knapp nach Punkten; auch die unterlegene Mannschaft hat ausgezeichnet gespielt. **2.** *einer Sache ausgesetzt, unterworfen sein, von etw. bestimmt werden:* starken Schwankungen u.; die Kleidung unterliegt der Mode; der Zensur, Überwachung, Kontrolle, bestimmten Zwängen u.; etw. unterliegt der Schweigepflicht; diese Verbrechen unterliegen nicht der Verjährung; ⟨unpers.:⟩ es unterliegt keinem Zweifel, daß dieser Fall eintritt (geh.): *dieser Fall wird zweifellos eintreten*); (verblaßt:) einer Täuschung u. *(sich täuschen; getäuscht werden);* der Bearbeitung u. *(bearbeitet werden).*
Ụnterliek, das; -[e]s, -en (Seemannsspr.): *untere Kante eines Segels.*
Ụnterlippe, die; -, -n: *untere Lippe* (1a).
unterm [ʼʊntɐm] ⟨Präp. + Art.⟩ (ugs.): *unter dem.*
untermalen ⟨sw. V.; hat⟩: **1.** *etw. durch eine darauf abgestimmte musikalische Begleitung in seiner Wirkung unterstützen, mit leiser Musik begleiten, um es stimmungsvoll zu gestalten:* eine Erzählung mit Flötenmusik u. **2.** (bild. Kunst) *(bes. von Tafelmalereien) die erste Farbschicht auf den [grundierten] Malgrund auftragen;* ⟨Abl.:⟩ **Untermạlung,** die; -, -en: **a)** *das Untermalen;* **b)** *das Untermaltsein.*
Ụntermann, der; -[e]s, ...männer: **1.** (Ringen) *Ringer, der sich im Bodenkampf in der Unterlage* (4) *befindet.* **2.** (Kunstkraftsport) *Athlet, der bei einer akrobatischen Übung seinen Partner, die übrigen Mitglieder der Gruppe von unten her stützt, trägt.*
Ụntermaß, das; -es, -e (selten): *nicht ausreichendes, unter dem Durchschnitt liegendes* ¹*Maß.*
untermauern ⟨sw. V.; hat⟩: **1.** *mit Grundmauern versehen; mit stabilen Mauern von unten her befestigen, stützen:* ein Gebäude u.; **2.** *etw. mit überzeugenden Argumenten, beweiskräftigen Fakten, Untersuchungen o.ä. stützen, absichern o.ä.:* etw. wissenschaftlich, theoretisch gut, fest u.; ⟨Abl.:⟩ **Untermauerung,** die; -, -en ⟨Pl. selten⟩.
untermeerisch [...meːrɪʃ] ⟨Adj.; o. Steig.; meist attr.; nicht adv.⟩ (Meeresk.): svw. ↑unterseeisch.
Ụntermenge, die; -, -n (Math.): svw. ↑Teilmenge.
untermengen ⟨sw. V.; hat⟩: *unter etw. mengen:* Rosinen [unter den Teig] u.; **untermẹngen** ⟨sw. V.; hat⟩: *etw. mit etw. vermengen:* Korn mit Hafer u.
Ụntermensch, der; -en, -en (abwertend): *ganz minderwertiger, brutaler, verbrecherischer Mensch:* daß er deutsche Pimpfe doch nicht von slawischen -en u. deren Rassentheorie: *Menschen, die nicht der „nordischen" Rasse angehören u. daher als minderwertig gelten)* schlagen lassen könne (Kempowski, Tadellöser 385).
Ụntermiete, die; -, -n: **1.** ⟨o. Pl.⟩ **a)** *das* ¹*Mieten eines Zimmers o.ä. in einer von einem Hauptmieter bereits gemieteten Wohnung o.ä.:* der Preis für die U. ist zu hoch; in, zur U. [bei jmdm.] wohnen *(in einem untervermieteten Zimmer o.ä. wohnen);* **b)** *das Untervermieten:* die U. hat sich finanziell bezahlt gemacht; ein Zimmer in U. [ab]geben *(untervermieten);* jmdn. in, zur U. nehmen *(an jmdn. untervermieten).* **2.** ⟨Pl. ungebr.⟩ ¹*Miete* (1), *die ein Untermieter zahlen muß;* **Ụntermieter,** der; -s, -: *jmd., der den Wohnraum eines Hauptmieters gemietet hat, der zur Untermiete wohnt:* bei jmdm. als U. wohnen; **Ụntermieterin,** die; -, -nen: w. Form zu ↑Untermieter.
unterminieren ⟨sw. V.; hat⟩: **1.** *in einem allmählichen Prozeß bewirken, daß etw. (als positiv Gewertetes) zerstört, abgebaut o.ä. wird:* jmds. Ansehen, Autorität u. **2.** (Milit.) *Sprengstoff, bes.* ¹*Minen* (2) *legen; verminen:* einen Berg, die feindlichen Stellungen u.; ⟨Abl.:⟩ **Unterminierung,** die; -, -en; ⟨Zus.:⟩ **Unterminierungsversuch,** der.
untermischen ⟨sw. V.; hat⟩: **1.** *etw. unter etw. mischen;* untermischen

⟨sw. V.; hat⟩: *etw. mit etw. vermischen:* Gemüse, das als Salat mit Mayonnaise unvermischt ist; ⟨Abl.:⟩ **Untermischung,** Untermịschung, die; -, -en.
untermogeln ⟨sw. V.; hat⟩ (ugs.): *mogelnd bewerkstelligen, daß sich etw., was eigentlich nicht dabeisein sollte, mit anderem zusammen irgendwo befindet:* beim Einkauf hat der Bäcker einige alte Brötchen untergemogelt.
untermotorisiert ⟨Adj.; nicht adv.⟩ (Kfz.-T.): *mit einem zu schwachen Motor ausgestattet.*
untern [ʼʊntɐn] ⟨Präp. + Art.⟩ (ugs.): *unter den.*
Ụnternächte ⟨Pl.⟩ [zu mhd. under (↑unter) in der Bed. „(in)zwischen"] (landsch.): *Zwölf* ↑*Nächte.*
unternehmen ⟨st. V.; hat⟩ (ugs.): *unter den Arm nehmen;* **unternẹhmen** ⟨st. V.; hat⟩ /vgl. unternommen/: **1. a)** *etw., was bestimmte Handlungen, Aktivitäten o.ä. erfordert, in die Tat umsetzen, durchführen:* eine Reise, Fahrt, einen Spaziergang, Ausflug u.; der Minister will einen neuen Versuch, Vorstoß, geeignete Schritte u.; **b)** *sich irgendwohin begeben u. etw. tun, was Spaß, Freude o.ä. macht:* ich habe Lust, heute noch etw. zu u.; in den Ferien können wir viel zusammen u. **2. a)** *Maßnahmen ergreifen; handelnd eingreifen:* es wird Zeit, etw. gegen die Mißstände zu u.; er entschloß sich, nichts zu u., was die Lage hätte verschärfen können; **b)** ⟨mit „es" u. in Verbindung mit einem Inf. + Akk.⟩ (geh.) *auf sich nehmen, es übernehmen, etw. zu tun:* er hat es nur widerstrebend unternommen, den Vorfall zu melden; **Unternẹhmen,** das; -s, -: **1.** *etw., was unternommen* (1a) *wird; Vorhaben:* ein schwieriges, aussichtsloses U.; der Flug ist ein gewagtes U.; das U. gelang, scheiterte, mißlang; ein U. durchführen, aufgeben; viele Soldaten sind bei diesem U. *(bei dieser militärischen Operation)* ums Leben gekommen. **2.** *[aus mehreren Werken, Filialen o.ä. bestehender] Betrieb (im Hinblick auf seine wirtschaftliche Einheit):* ein kleines, mittleres, privates, finanzstarkes U.; ein U. finanzieren, gründen, aufbauen, leiten, liquidieren; **unternẹhmend** ⟨Adj.; nicht adv.⟩: *unternehmungslustig; aktiv.*
Unternẹhmens-: (Unternehmen 2): ~berater, der; ~beratung, die; ~form, die: *Rechtsform eines Unternehmens* (z. B. Aktiengesellschaft); ~forschung, die: *Forschung* (a), *die Pläne, Modelle, Maßnahmen für die optimale Gewinnsteigerung eines Wirtschaftsunternehmens entwickelt; Operationsresearch;* ~führung, die: svw. ↑Management; ~gesellschaft, die (Wirtsch.): *Unternehmen in Form einer Gesellschaft* (4 b); ~gründung, die; ~konzentration, die; ~leiter, der; ~leitung, die; ~zusammenschluß, der.
Unternẹhmer, der; -s, - [nach frz. entrepreneur, engl. undertaker]: *jmd., der Eigentümer eines Unternehmens* (2) *ist.*
unternẹhmer-, Unternẹhmer-: ~gewinn, der (Wirtsch.): *Teil des Profits, der nach Abzug der Zinsen u. das Kapital dem Unternehmer verbleibt und als Entgelt für seine unternehmerische Tätigkeit erscheint;* ~organisation, die: vgl. ~verband; ~seite, die ⟨o. Pl.⟩: von U. ist zu hören, daß ...; ~verband, der: *Interessenverband von Unternehmern;* ~vertreter, der.
unternẹhmerisch ⟨Adj.⟩: **a)** *den od. die Unternehmer betreffend;* **b)** *wie ein Unternehmer:* u. denken; **Unternẹhmerschaft,** die; - ⟨Pl. selten⟩: *Gesamtheit der Unternehmer;* **Unternẹhmertum,** das; -s: **a)** *Gesamtheit der Unternehmer,* **b)** *das Unternehmersein:* eine Gesellschaftsordnung, die auf freiem, privatem U. beruht; ~gewinn, der.
Unternẹhmung, die; -, -en: **1.** svw. ↑Unternehmen (1). **2.** (Wirtsch. seltener): svw. ↑Unternehmen (2).
unternẹhmungs-, Unternẹhmungs-: ~geist, der ⟨o. Pl.⟩: *Initiative* (1b); ~lust, die: *starke Neigung, etw. [zum eigenen Vergnügen] zu unternehmen:* in ihr erwachte wieder die alte U., dazu: ~lustig ⟨Adj.⟩: *voller Unternehmungslust.*
Unteroffizier, der; -s, -e: **a)** ⟨o. Pl.⟩ *militärische Rangstufe, die die Dienstgrade vom Unteroffizier* (b) *bis zum Oberstabsfeldwebel umfaßt:* U. vom Dienst (vgl. ↑Offizier vom Dienst; Abk. UvD, U. v. D.); **b)** ⟨o. Pl.⟩ *unterster Dienstgrad der Rangstufe Unteroffizier* (a); **c)** *jmd., der den Dienstgrad eines Unteroffiziers* (a, b) *trägt:* U. mit Portepee *(Portepeeunteroffizier).*
Unteroffiziers-: (militär. meist: Unteroffizier): ~anwärter, der; vgl. Offiziersanwärter (Abk.: UA); ~ausbildung, die; ~dienstgrad, der; ~laufbahn, die; ~lehrgang, der; ~messe, die; vgl. ³Messe; ~rang, der; ~schule, die.
unterordnen ⟨sw. V.; hat⟩ /vgl. unterordnend, untergeordnet/: **1.** ⟨u. + sich⟩ *sich in eine bestimmte Ordnung einfügen*

u. *sich nach dem Willen, den Anweisungen o. ä. eines anderen od. den Erfordernissen, Gegebenheiten von etw. richten:* sich anderen nicht u. können; er ordnet sich seinem Willen, seinen Wünschen unter; ... daß sich auch die Politik der Moral unterzuordnen habe (Niekisch, Leben 49); (nicht getrennt, bes. südd.) Es gelte, ... sich dann gemeinsam der „Autorität einer Aufgabe" zu u. (MM 18. 10. 72, 7); ⟨auch o. Dativobj.:⟩ sie kann sich [einfach] nicht u. **2:** **a)** *etw. zugunsten einer anderen Sache zurückstellen:* seine eigenen Interessen politischen Notwendigkeiten u.; **b)** ⟨nur im 2. Part.:⟩ ↑untergeordnet (2). **3.** ⟨gew. im 2. Part.⟩ **a)** *einem Weisungsbefugten, einer weisungsbefugten Institution unterstellen:* jmdm., einem Ministerium untergeordnet sein; untergeordnete staatliche Organe; **b)** *in ein bestimmtes allgemeines, umfassendes System als weniger umfassende Größe, Kategorie o. ä. eingliedern; subsumieren:* Begriffe u.; Nelke, Tulpe, Rose sind dem Begriff „Blume" untergeordnet; **unterordnend:** **1.** ↑unterordnen. **2.** ⟨Adj.; o. Steig.; nicht adv.⟩ (Sprachw.) *(von Konjunktionen) einen Gliedsatz einleitend* (z. B. „insofern", „ob", „weil"); **Ụnterordnung,** die; -, -en: **1.** *das Unterordnen, Untergeordnetsein* (1, 2 a, 3): die U. unter etw. **2.** (Sprachw.) svw. ↑Hypotaxe. **3.** (Biol.) *kleinere Einheit als Untergruppe im Rahmen einer bestimmten Ordnung* (6).

Ụnterpfand, das; -[e]s, ...pfänder [mhd. underphant, eigtl. = Pfand, das der Pfandempfänger dem Verpfänder („unter dem Verpfänder") beläßt]: **a)** (geh.) *etw., was als Beweis, Pfand* (2) *dafür angesehen werden kann, daß etw. anderes besteht, Gültigkeit hat;* **b)** (veraltet) svw. ↑Pfand (1 a).

Unterpflạsterbahn, Unterpflạsterstraßenbahn, die; -, -en: *Straßenbahn, die [teilweise] unterirdisch geführt ist;* Kurzwort: U-Strab

unterpflügen ⟨sw. V.; hat⟩: *etw. unter die Erde pflügen.*

Ụnterprima, die; -, ...primen (veraltend): *vorletzte Klasse des Gymnasiums;* ⟨Abl.:⟩ **Ụnterprimaner,** der; -s, - (veraltend): *Schüler der Unterprima;* **Ụnterprimanerin,** die; -, -nen: w. Form zu ↑Unterprimaner.

unterprivilegiert ⟨Adj.; -er, -este; nicht adv.⟩ (bildungsspr.): *(von bestimmten Menschen, Schichten, Minderheiten, Völkern) nicht od. nur eingeschränkt in bestimmten Rechten, Privilegien, Vorteilen in sozialer od. ökonomischer Hinsicht teilhabend:* Kinder aus -en Schichten; ⟨subst.:⟩ **Ụnterprivilegierte,** der u. die; -n, -n ⟨Dekl. ↑Abgeordnete⟩.

Ụnterpunkt, der; -[e]s, -e: **1.** *Punkt* (4), *der einem anderen untergeordnet ist.* **2.** *Punkt unter einem Buchstaben o. ä.*

unterquẹren ⟨sw. V.; hat⟩: **1.** *etw. hindurchfahren, hindurchgehen:* den Nordpol u. **2.** *unter etw. hindurchführen:* diese Straße unterquert die Autobahn.

Ụnterrasse, die; -, -n: *einen Rassenkreis angehörende Rasse.*

unterrẹden, sich ⟨sw. V.; hat⟩: *etw. mit jmdm., sich mit jmdm. über etw. bereden; etw. mit jmdm. durchsprechen;* ⟨Abl.:⟩ **Unterrẹdung,** die; -, -en: *wichtiges, meist förmliches, offizielles Gespräch mit einer od. einigen wenigen Personen, bei dem etw. geklärt o. ä. werden soll:* eine lange U.; mit jmdm. eine U. haben, führen; er hatte eine U.

Ụnterrepräsentanz, die; -: *das Unterrepräsentiertsein;* **unterrepräsentiert** ⟨Adj.; -er, -este; nicht adv.⟩ (bildungsspr.): *gemessen an der Gesamtheit einer bestimmten [Bevölkerungs]gruppe, an der Größe eines bestimmten Personenkreises nur schwach vertreten:* Arbeiterkinder sind an den Universitäten u.

Ụnterricht, der; -[e]s, -e ⟨Pl. selten⟩: *planmäßige, regelmäßige Unterweisung eines Lernenden, Lernender durch einen Lehrenden:* theoretischer U.; ein lebendiger, langweiliger, moderner U.; programmierter U. (↑programmieren 2); U. beginnt um 8 Uhr, ist beendet, fällt aus; U. [in etw.] geben (unterrichten 1 b, c); U. [in etw.] nehmen (etw. bei einem Lehrer lernen); U. für Ausländer; den U. stören, schwänzen; den U. fernbleiben; am U. teilnehmen; U. halten; am U. teilnehmen; zus.

unterrịchten ⟨sw. V.; hat⟩ [mhd. underrihten, eigtl. = einrichten, zustande bringen]: **1. a)** *(als Lehrer) Kenntnisse (auf einem bestimmten Gebiet) vermitteln; als Lehrer tätig sein; Unterricht halten:* er unterrichtet [schon viele Jahre, an einem Gymnasium in Göttingen]; **b)** *ein bestimmtes Fach lehren:* er unterrichtet Englisch, Mathematik; ⟨auch mit Präp.-Obj.:⟩ er unterrichtet in Englisch (ugs., in dem Fach Englisch); **c)** *jmdm. Unterricht geben, erteilen:* er unterrichtet Erwachsene, Erstkläßler, die Oberprima; sie unterrichtet ihre Kinder im Malen. **2. a)** *in Kenntnis setzen von etw.; benachrichtigen; informieren* (a), *instruieren* (a): jmdn.

sofort über die Ereignisse/von den Ereignissen u.; jmdn. darüber/davon u., daß ...; ⟨auch o. Präp.-Obj.:⟩ er unterrichtete alle Nachrichtendienste; ich bin [bestens] unterrichtet *(weiß genau Bescheid);* **b)** ⟨u. + sich⟩ *sich Kenntnisse, Informationen o. ä. über etw. verschaffen; sich orientieren* (2 b): sich an Ort und Stelle [über den Stand der Dinge] u.; ⟨auch o. Präp.-Obj.:⟩ ich werde mich so schnell wie möglich u.; **unterrịchtlich** ⟨Adj.; o. Steig.; nicht präd.⟩: **a)** *den Unterricht betreffend, auf ihm beruhend;* **b)** *im Unterricht.* **unterrịchts-, Ụnterrichts-:** ~ablauf, der: für einen ungestörten U. sorgen; ~ausfall, der; ~beginn, der: pünktlich zum U. um 8 Uhr erscheinen; ~betrieb, der ⟨o. Pl.⟩: vgl. Lehrbetrieb (2); ~brief, der: svw. ↑Studienbrief; ~dauer, die; ~einheit, die (Päd.): **1.** *Zeiteinheit, die für die Behandlung, Vermittlung eines bestimmten Lehrstoffs o. ä. vorgesehen ist.* **2.** *ein bestimmtes, übergreifendes Thema umfassende Folge von Unterrichtsstunden:* die U. ‚Romantik' beanspruchte 24 Unterrichtsstunden; ~entwurf, der: *Entwurf* (1 b) *einer Unterrichtsstunde, Unterrichtseinheit;* ~erfahrung, die: sie hat noch keine U.; ~fach, das: svw. ↑Lehrfach; ~film, der: *Film, der als Lehr-, Lernmittel eingesetzt wird;* ~forschung, die (Päd.): *wissenschaftliche Erarbeitung von Lehr-u. Lernmethoden, die den Besonderheiten der verschiedenen Schulfächer Rechnung tragen:* empirische U.; ~frei ⟨Adj.; o. Steig.; nicht adv.⟩: *keinen Unterricht habend, haltend; ohne Unterricht:* ein -er Sonnabend; u. haben; ~gegenstand, der: *etw., was Gegenstand des Unterrichts ist;* ~gerät, das: vgl. ~film; ~gespräch, das (Päd.): *Unterrichtsmethode, bei der der Wissensstoff im Gespräch mit den Schülern erarbeitet wird;* ~gestaltung, die; ~hilfsmittel, das ⟨meist Pl.⟩ (Schulw.): *Lehr- u. Lernmittel;* ~kunde, die ⟨o. Pl.⟩: svw. ↑Didaktik, dazu: ~kundlich ⟨Adj.; o. Steig.; nicht präd.⟩: svw. ↑didaktisch (a); ~lehre, die: svw. ↑Didaktik; ~material, das: *Material* (2) *für den Unterricht;* ~methode, die; ~mittel, das ⟨meist Pl.⟩: svw. ↑Lehrmittel; ~pause, die; ~pensum, das (Schulw.): *Pensum, das in einem bestimmten Zeitraum im Unterricht zu bewältigen ist; Lektion* (1 a); ~plan, der (Schulw.): vgl. Lehrplan; ~praxis, die: **1.** *Art u. Weise, wie unterrichtet wird.* **2.** *Berufserfahrung eines Lehrers:* keine, langjährige U. haben, besitzen; ~programm, das: vgl. Lehrprogramm; ~raum, der; ~schritt, der (Päd.): *einzelner didaktischer Schritt* (5); ~stoff, der (Schulw.): vgl. Lehrstoff; ~stunde, die: interessante ~n abhalten; ~tag, der: vgl. Schultag; ~tätigkeit, die; ~technologie, die (Päd.): *Lehre vom Unterricht als einem Prozeß, der programmierbar ist;* ~verlauf, der; ~wesen, das ⟨o. Pl.⟩: *alles, was mit dem Unterricht an Schulen zusammenhängt;* ~ziel, das; ~zweck, der; ~zweig, der: vgl. ~fach.

Ụnterrock, der; -[e]s, ...röcke: *einem Trägerkleid od. einem ¹Rock ähnliches Kleidungsstück (aus leichterem Material), das unter einem Kleid od. ¹Rock getragen wird.*

unterrühren ⟨sw. V.; hat⟩: *rührend untermengen.*

unters ['ʊntɐs] ⟨Präp. + Art.⟩ (ugs.): *unter das.*

Ụntersaat, die; -, -en (Landw.): *unter der Deckfrucht gesäte Frucht.*

untersạgen ⟨sw. V.; hat⟩ [mhd. undersagen, mhd. untarsagēn, eigtl. = im Wechselgespräch (mit der Absicht des Verbietens) mitteilen]: *anordnen, daß etw. zu unterlassen ist: etw.* polizeilich, amtlich u.; der Arzt untersagte ihm, Alkohol zu trinken; das Betreten der Baustelle, das Spielen im Hof, das Rauchen ist strengstens, ausdrücklich, bei Strafe untersagt; ⟨Abl.:⟩ **Untersạgung,** die; -, -en (selten).

Ụntersatz, der; -[e]s, ...sätze: **1.** *etw., was unter etw. gestellt, gelegt, angebracht wird, um darauf etw. abzustellen od. um als Stütze zu dienen:* ein runder, silberner U.; Untersätze für die Gläser holen; das Bügeleisen auf den U. stellen. **2.** (ugs. scherzh.) *Fahrzeug:* sich einen fahrbaren U. *(Auto)* kaufen. **3.** (Logik) *zweite Prämisse eines Syllogismus.*

Ụnterschallgeschwindigkeit, die; -, -en: *Geschwindigkeit, die unterhalb der Schallgeschwindigkeit liegt.*

unterschạ̈tzen ⟨sw. V.; hat⟩: *zu niedrig, gering einschätzen* (1) (Ggs.: überschätzen): eine Entfernung, Strecke [erheblich, gewaltig] u.; eine Gefahr, Schwierigkeiten, eine Aufgabe u.; die militärische Stärke eines Landes u.; man sollte seinen Gegner nie u.; Kraft, Fähigkeiten u.; Erfahrungen sind nicht zu u. *(sind sehr beachtlich),* ⟨Abl.:⟩ **Unterschạ̈tzung,** die; -, -en ⟨Pl. selten⟩: *Überschätzung.*

unterscheidbar [...'ʃaɪtbaːɐ] ⟨Adj.; o. Steig.; nicht adv.⟩: *so beschaffen, daß man es von anderem unterscheiden kann.*

kann; **unterscheiden** ⟨st. V.; hat⟩: **1. a)** *etw. im Hinblick auf seine besonderen Merkmale, Eigenschaften o. ä. erkennen u. es als etw., was nicht od. nur teilweise mit [etw.] anderem übereinstimmt, bestimmen; gegeneinander abgrenzen; auseinanderhalten:* Bedeutungen u.; Arten u. [können, lernen]; man kann vier Typen u.; der Verfasser unterscheidet drei Gesichtspunkte; zweierlei ist zu u.; zwischen Richtigem und Falschem u.; man muß Wesentliches von Unwesentlichem u. können; ein scharf unterscheidender Verstand; **b)** *einen Unterschied (2) machen:* es wird unterschieden zwischen dem alten und dem neuen Mittelstand; ** **mein und dein nicht u. können** (↑mein 1 b);* **c)** *[zwischen zwei od. mehreren Dingen, Erscheinungen o. ä.] einen Unterschied (1) feststellen, wahrnehmen; als etw. Verschiedenes, in seiner Verschiedenheit erkennen:* keine Einzelheiten u. können; die Zwillinge sind kaum zu u.; Weizen von Roggen nicht u. können; er unterscheidet die Schnäpse am Geruch. ⟨u. + sich⟩ *im Hinblick auf bestimmte Merkmale, Eigenschaften o. ä. anders sein als der, die, das Genannte:* sich grundlegend, deutlich, kaum von jmdm. u.; sich durch eine bestimmte Farbe voneinander u.; er unterscheidet sich von seinem Freund im Charakter, im Verhalten, in nichts, nur um weniges; ⟨auch o. Präp.-Obj.:⟩ in diesem Punkt unterscheiden sich die Parteien überhaupt nicht. **3.** *das besondere Merkmal sein, worin jmd., etw. von jmdm., etw. abweicht:* ihre Musikalität unterscheidet sie von ihren Verwandten. **4.** *etw. unter, zwischen etw., vielem anderen in seinen Einzelheiten optisch od. akustisch wahrnehmen:* ich unterscheide zwei weiße Flecke am Horizont; ⟨Abl.:⟩ **Unterscheidung,** die; -, -en. **Unterscheidungs-:** ~**gabe,** die: vgl. ~vermögen; ~**merkmal,** das; ~**vermögen,** das ⟨o. Pl.⟩: *Fähigkeit, unterscheiden zu können.*
Unterschenkel, der; -s, -: *Teil des Beines zwischen Knie u. Fuß.*
Unterschicht, die; -, -en: **1.** *untere Gesellschaftsschicht* (Ggs.: Oberschicht 1). **2.** (selten) *untere Schicht von etw.*
unterschieben ⟨st. V.; hat⟩: *unter etw., jmdn. schieben:* er hat ihr ein Kissen untergeschoben; Ü ein untergeschobenes Kind, Testament; **unterschieben** ⟨st. V.; hat⟩: **a)** *heimlich zuschieben [um dem Betreffenden zu schaden]:* jmdm. einen Brief u.; **b)** *in ungerechtfertigter Weise jmdm. etw. Negatives zuschreiben, von ihm behaupten, daß er es getan habe; ihm unterstellen:* diese Äußerungen unterschiebt man mir; ⟨Abl.:⟩ **Unterschiebung,** die; -, -en.
Unterschied, der; -[e]s, -e [mhd. underschied, ahd. untarsceid]: **1.** *das, worin zwei od. mehrere Dinge nicht übereinstimmen:* ein geringer, feiner, wesentlicher, großer, gewaltiger, himmelweiter U.; erhebliche soziale, klimatische -e (Kontraste 1); der U. zwischen Tier und Mensch, Armen und Reichen; -e in der Farbe, in der Qualität; das ist ein U. wie Tag und Nacht *(ist ein sehr großer Unterschied, die zwei Dinge sind grundverschieden);* es ist [schon] ein [großer] U. *(etw. anderes),* ob du es sagst oder er; zwischen den beiden Bedeutungen besteht ein feiner U.; darin liegt der ganze U.; zwischen Arbeit und Arbeit ist noch ein U. (ugs.; *es kommt auf die Qualität an);* die -e verwischen sich; einen U. erkennen, sehen; das macht den ganzen U.; das macht einen/keinen U. (ugs.; *das ist erheblich/unerheblich);* ** der kleine U.* (ugs. scherzh.; *Penis [als Symbol des Unterschieds zwischen Mann u. Frau]).* **2.** *[bewertende] Unterscheidung, Abgrenzung:* einen U. machen zwischen dem eigenen Kind und dem Adoptivkind; bei der Beurteilung der Schüler -e machen *(die Schüler ungleich behandeln);* keine -e kennen; gleiches Recht für alle ohne U. der Rasse, des Geschlechts, der Herkunft; im U. zu ihm/ zum U. von ihm ...; im gleicher Meinung, aber mit dem U., daß ...
unterschieden ⟨Adj.⟩: svw. ↑unterschiedlich (a, b), verschieden; ⟨Abl.:⟩ **Unterschiedenheit,** die; -: svw. ↑Besonderheit; **unterschiedlich** ⟨Adj.⟩: *Unterschiede (1, 2) aufweisend; nicht gleich:* -e Charaktere, Gesellschaftsordnungen; -e Auffassungen haben; Gebiete von -er Größe; die Qualität ist recht u.; etw. ist u. geregelt; Schüler u. behandeln; ⟨Abl.:⟩ **Unterschiedlichkeit,** die; -, -en; **Unterschiedsbetrag,** der; -[e]s, ...beträge: svw. ↑Differenz[betrag]; **unterschiedslos** ⟨Adj.; o. Steig.⟩: *ohne Unterschied (1, 2).*
unterschlächtig [-ʃlɛçtɪç] ⟨Adj.; o. Steig.⟩ [zu ↑schlagen] (Fachspr.): *(von einem Wasserrad) von unten her angetrieben.* Vgl. mittel-, rücken-, oberschlächtig.

Unterschlag, der; -[e]s: **1.** svw. ↑Schneidersitz. **2.** (Druckw.) Steg (9) *am unteren Ende einer Seite;* **unterschlagen** ⟨st. V.; hat⟩: *(Beine u. Arme) kreuzen;* **unterschlagen** ⟨st. V.; hat⟩ [mhd. underslahen, eigtl. = etw. unter etw. stecken]: **a)** *Gelder, Werte o. ä., die einem anvertraut sind, die man verwaltet, nicht für den vom rechtmäßigen Eigentümer gewollten Zweck verwenden, sondern sich auf betrügerische Weise selbst aneignen:* Geld, einen Wechsel, größere Summen u.; der Kassierer hat Mitgliedsbeiträge unterschlagen; Briefe u.; U etw. Wichtiges nicht erwähnen, berichten o. ä. *[obwohl man dazu verpflichtet wäre]:* eine wichtige Nachricht, entscheidende Tatsachen u.; **Unterschlagung,** die; -, -en: *das Unterschlagen* (a): -en begehen.
Unterschleif, der; -[e]s, -e [zu veraltet unterschleifen = betrügen] (veraltet, noch landsch.): *Unterschlagung.*
unterschließen ⟨st. V.; hat⟩ (Druckw.): *das letzte Wort (eines Verses), das nicht mehr in die Zeile paßt, in den noch freien Raum der folgenden Zeile u. davor eine eckige Klammer setzen.*
Unterschlupf, der; -[e]s, -e ⟨Pl. ungebr.⟩: *Ort, an dem man Schutz findet od. an dem man sich vorübergehend verbirgt; Zuflucht:* einen U. suchen; auf der Flucht fanden sie U. bei den Bauern; jmdm. U. gewähren; der Dachs kam aus seinem U. hervor; **unterschlupfen** ⟨sw. V.; ist⟩ (südd.): svw. ↑unterschlüpfen; **unterschlüpfen** ⟨sw. V.; ist⟩ (ugs.): *Unterschlupf finden:* in einer Höhle, Scheune u.; er mußte vor der Gestapo bei Freunden u.
Unterschnabel, der; -s, ...schnäbel: vgl. Unterlippe.
unterschneiden ⟨unr. V.; hat⟩: **1.** (Bauw.) *ein Bauteil an der Unterseite abschrägen.* **2.** (Tischtennis) *mit Unterschnitt schlagen;* ⟨Abl.:⟩ **Unterschneidung,** die; -, -en (Bauw.); **Unterschnitt,** der; -[e]s, -e (Tischtennis): *Schlag, bei dem der Schläger senkrecht od. leicht nach hinten gekantet u. nach unten geführt wird, so daß der Ball eine Rückwärtsdrehung (gegen die Flugrichtung) bekommt.*
unterschreiben ⟨st. V.; hat⟩ [mhd. underschrīben]: **a)** *seinen Namen hinschreiben, unter etw. setzen; signieren* (1 b): mit vollem Namen u.; unterschreiben Sie bitte hier links; **b)** *mit seiner Unterschrift den Inhalt eines Schriftstücks bestätigen, sein Einverständnis erklären o. ä.:* eine Erklärung, Revolution, Quittung, einen Brief, Vertrag, ein Abkommen, Todesurteil u.; etw. mit gutem Gewissen, blind *(ohne es zu lesen),* einen Scheck blanko u.; U diese Behauptung, dieses Vorgehen kann ich [nicht] u. (ugs.; *gutheißen).*
unterschreiten ⟨st. V.; hat⟩: *unter einer bestimmten angenommenen, festgelegten Grenze als Maß bleiben, liegen;* ⟨Abl.:⟩ **Unterschreitung,** die; -, -en.
Unterschrift, die; -, -en [spätmhd. underschrift]: **1.** *[zum Zeichen der Bestätigung, des Einverständnisses o. ä.] eigenhändig unter ein Schriftstück, einen Text geschriebener Name; Signatur* (1 b): eine schöne, unleserliche U.; etw. trägt jmds. U.; eine U. leisten (nachdrücklich; *[feierlich] unterschreiben);* seine U. unter etw. setzen; jmds. U. nachahmen, fälschen; er muß seine U. beglaubigen lassen; U verweigern, für etw. geben; -en sammeln; etw. durch seine U. beglaubigen; jmdm. etw. zur U. *(zum Unterschreiben)* vorlegen. **2.** kurz für ↑Bildunterschrift.
Unterschriften-: ~**aktion,** die: vgl. ~kampagne; ~**kampagne,** die: *Kampagne zur Unterschriftensammlung;* ~**mappe,** die: *Mappe für Schriftstücke, die [von einem Vorgesetzten o. ä.] unterschrieben werden sollen;* ~**sammlung,** die: *Sammlung von Unterschriften für od. gegen jmdn., etw.*
unterschriftlich ⟨Adv.⟩ (Amtsspr.): *mit od. durch Unterschrift:* etw. u. bestätigen.
unterschrifts-, Unterschrifts-: ~**berechtigt** ⟨Adj.; o. Steig.; nicht adv.⟩: *berechtigt, Schriftstücke, bes. Geschäftspost, zu unterschreiben;* ~**berechtigung,** die; ~**bestätigung,** die; ~**fälschung,** die; ~**probe,** die: *Probe von einer Unterschrift (zur Überprüfung ihrer Echtheit);* ~**reif** ⟨Adj.; o. Steig.; nicht adv.⟩: *so beschaffen (aufgesetzt o. ä.), daß es unterschrieben werden kann:* -e Verträge; ~**vollmacht,** die.
Unterschuß, der; ...schusses, ...schüsse (veraltet): *Defizit.*
unterschweflig ⟨Adj.; o. Steig.; nicht adv.⟩ (Chemie): vgl. unterchlorig.
unterschwellig ⟨Adj.⟩: *(bes. vom Bewußtsein, von Gefühlen) verdeckt, unbewußt vorhanden, wirkend:* -e Ängste.
Unterseeboot, das; -[e]s, -e [nach engl. Bildungen mit under sea = „unter (der) See" als Best.]: *Schiff, das nauen u. längere Zeit unter Wasser fahren kann u. bes. für militärische Zwecke eingesetzt wird* (Abk.: U-Boot); ⟨Zus.:⟩

Unterseebootbekämpfung, die, **Unterseebootkrieg,** der; **unterseeisch** [...ze:ɪʃ] ⟨Adj.; o. Steig.; nicht adv.⟩ (Geol.): *unter der Meeresoberfläche [gelegen], submarin.* **Unterseite,** die: *nach unten gewandte, nicht sichtbare Seite;* **unterseits** ⟨Adv.⟩ [↑...seits]: *an der Unterseite.* **Untersekunda,** die; -, ...sekunden (veraltend): *sechste Klasse des Gymnasiums;* ⟨Abl.:⟩ **Untersekundaner,** der; -s, - (veraltend): *Schüler der Untersekunda;* **Untersekundanerin,** die; -, -nen (veraltend): w. Form zu ↑Untersekundaner. **untersetzen** ⟨sw. V.; hat⟩: *unter etw. setzen, stellen;* **untersetzen** ⟨sw. V.; hat⟩: /vgl. untersetzt/: **1.** *etw. mit etw. durchsetzen, mischen:* der Wald ist mit Sträuchern untersetzt. **2. a)** (Kfz.-T.) *die Motordrehzahl in einem bestimmten Verhältnis heruntersetzen;* **b)** (Elektrot.) *verlangsamt wiedergeben:* elektronische Signale u. **Untersetzer,** der; -s, -: *etw. (ein kleinerer flächiger Gegenstand), was unter etw. gelegt wird, was man unter etw. bringt, damit es darauf stehen kann* (dient als Schutz der darunter befindlichen Fläche od. als Zierde); **Untersetzen,** der; -s, - (Elektrot.): *elektronisches Gerät, das zur Zählung sehr schneller Folgen von Impulsen die Anzahl der Impulse in einem bestimmten Verhältnis verringert;* **untersetzt** ⟨Adj.; -er, -este; nicht adv.⟩ [zu veraltet untersetzen = stützen, festigen, also eigtl. = gestützt, gefestigt]: *(in bezug auf den Körperbau) nicht bes. groß, aber stämmig, mächtig:* ein -er Typ; ⟨Abl.:⟩ **Untersetztheit,** die; -; **Untersetzung,** die; -, -en: **a)** (Kfz.-T.) *Vorrichtung zum Untersetzen* (2 a): eine U. einbauen; **b)** (Elektrot.) *das Untersetzen* (2 b): die U. des Transformators angeben; ⟨Zus.:⟩ **Untersetzungsgetriebe,** das (Kfz.-T.): *Getriebe, das die Motordrehzahl in bestimmtem Verhältnis heruntersetzt.* **untersiegeln** ⟨sw. V.; hat⟩ (Amtsspr.): *einen Siegel unter ein Dokument setzen.* **untersinken** ⟨st. V.; ist⟩: *nach unten unter die Oberfläche von etw. (einer Flüssigkeit) sinken.* **unterspickt** ⟨Adj.; o. Steig.; nicht adv.⟩ (österr.): *(von Fleisch) mit Fett durchzogen:* -es Schweinefleisch. **unterspielen** ⟨sw. V.; hat⟩ (selten): **1.** *als nicht so wichtig hinstellen, herunterspielen* (2): die Unruhen wurden unterspielt; unterspielte, aber perfekte Eleganz (Spiegel 17, 1978, 34). **2.** *distanziert, mit sparsamer Mimik u. Gestik darstellen:* [seine Rollen] gern u. **unterspülen** ⟨sw. V.; hat⟩: *(vom Wasser) unterhöhlen* (1): die Flut hat das Ufer, die Eisenbahnstrecke unterspült; ⟨Abl.:⟩ **Unterspülung,** die; -, -en. **unterst...** ['ʊntɐst...] ⟨Adj.; Sup. von ↑unter...⟩; ¹**Unterste** ['ʊntɐst], das; -n: ↑unter... **Unterstand,** der; -[e]s, ...stände [2: mhd. understant]: **1.** *(im Krieg) unter der Erdoberfläche befindlicher Raum zum Schutz gegen Beschuß:* die Soldaten waren in den Unterständen. **2.** *Stelle, wo man sich unterstellen kann.* **3.** (österr.) *Unterkunft, Unterschlupf;* **unterständig** ⟨Adj.; o. Steig.⟩ (Bot.): *(von Fruchtknoten) unterhalb der Ansatzstelle der Blütenhülle u. der Staubblätter gelegen;* **unterstandslos** ⟨Adj.; o. Steig.; nicht adv.⟩ (österr.): w. *von* ↑obdachlos. **unterstehen** ⟨unr. V.; hat⟩: *Schützenden stehen:* er hat beim Regen untergestanden; **unterstehen** ⟨unr. V.; hat⟩ [spätmhd. understên = sich dazwischenstellen]: **1. a)** *in seinen Befugnissen jmdm., einer Institution o. ä. unterstellt sein:* niemandem u.; das Militär untersteht der Exekutive; **b)** *unterliegen* (2): ständiger Kontrolle u.; sie unterstehen der Militärgerichtsbarkeit; ⟨unpers.:⟩ es untersteht keinem Zweifel *(es besteht kein Zweifel),* daß ... **2.** ⟨u. + sich⟩ *sich herausnehmen, erdreisten, etw. zu tun:* er hat sich unterstanden, ihm zu widersprechen; untersteh dich nicht, darüber zu sprechen!; untersteh dich! (als Warnung, Drohung; *unterlaß das!);* was unterstehst du dich! **unterstellen** ⟨sw. V.; hat⟩: **1. a)** *zur Aufbewahrung abstellen* (2 b): das Fahrrad im Keller u.; du kannst die Möbel solange bei mir u.; **b)** ⟨u. + sich⟩ *sich unter etw. zum Schützenden stellen:* ich habe mich während des Regens untergestellt. **2.** *unter etw. stellen:* einen Eimer (unter dem tropfenden Hahn) u.; **unterstellen** ⟨sw. V.; hat⟩: [2: nach frz. supposer]: **1. a)** *jmdm., einer Institution, die Weisungen geben kann, unterordnen:* jmdn. der Kontrolle von ... u.; die Behörde ist dem Innenministerium unterstellt; **b)** *jmdm. die Leitung von etw. übertragen:* er hat ihm mehrere Abteilungen unterstellt. **2. a)** *annehmen:* ich unterstelle [einmal], daß ...; **b)** *unterschieben* (b): was unterstellen Sie mir eigentlich?; man hat mir die übelsten Absichten unterstellt; ⟨Zus.:⟩ **Unterstellmöglichkeit,** die: *Möglichkeit, etw. irgendwo un-*

terzustellen (1 a); **Unterstellraum,** der; ⟨Abl.:⟩ **Unterstellung,** die; -: *das Unterstellen* (1 a, b); **Unterstellung,** die; -, -en: **1.** *das Unterstellen* (1 a, b): die U. unter die Militärgerichtsbarkeit. **2.** *falsche Behauptung:* böswillige -en. **untersteuern** ⟨sw. V.; hat⟩ (Kfz.-W.): *(trotz normal eingeschlagener Vorderräder) mit zum Innenrand der Kurve strebendem Heck auf den Außenrand der Kurve zufahren:* der Wagen untersteuert. **Unterstimme,** die; -, -n: *tiefste Stimme eines mehrstimmigen musikalischen Satzes.* **Unterstock,** der; -[e]s, **Unterstockwerk,** das; -[e]s, -e: svw. ↑Souterrain. **unterstopfen** ⟨sw. V.; hat⟩: *unter etw. stopfen.* **unterstreichen** ⟨st. V.; hat⟩: **1.** *zur Hervorhebung einen Strich unter etw. Geschriebenes, Gedrucktes ziehen:* alle Namen, Fachwörter in einem Text u.; er hat die Fehler dick, rot, mit Rotstift unterstrichen. **2.** *nachdrücklich betonen, hervorheben:* jmds. Erfolge, Verdienste u.; seine Worte durch Gesten u.; das kann ich nur unterstreichen!); ⟨Abl.:⟩ **Unterstreichung,** die; -, -en. **unterstreuen** ⟨sw. V.; hat⟩: *unter etw. streuen:* Stroh u. **Unterströmung,** die; -, -en: *Strömung unter der Wasseroberfläche:* an dieser Stelle herrsche eine gefährliche U. **Unterstufe,** die; -, -n: *die drei untersten Klassen in Realschulen u. Gymnasien;* ⟨Zus.:⟩ **Unterstufenlehrer,** der. **unterstützen** ⟨sw. V.; hat⟩: **1. a)** *jmdm. [der sich in einer schlechten materiellen Lage befindet] durch Zuwendungen helfen:* Bedürftige u.; er wird von seinen Freunden finanziell, mit Lebensmitteln unterstützt; vom Staat unterstützte Einrichtungen; **b)** *jmdm. bei etw. behilflich sein:* jmdn. bei einer Arbeit tatkräftig, mit Rat und Tat u. **2.** *sich für jmdn., jmds. Angelegenheiten o. ä. einsetzen u. dazu beitragen, daß jmd., etw. Fortschritte macht, sich entwickelt, Erfolg hat:* die Kandidaten einer Partei u., ein Projekt mit allen Mitteln u. (fördern); den Befreiungskampf der Völker u.; in Gesuch u.; das Mittel unterstützt den Heilungsprozeß (begünstigt, fördert ihn); deine Faulheit unterstütze ich nicht länger (leiste ich nicht länger Vorschub); ⟨Abl.:⟩ **Unterstützung,** die; -, -en: **1.** *das Unterstützen* (1, 2): die U. der Armen; jmdm. U. zusagen, versagen; bei jmdm. keine U. finden; er ist auf finanzielle U., auf U. durch den Staat angewiesen; ohne seine U. kann der Plan nicht gelingen. **3.** *bestimmter Geldbetrag, mit dem jmd. unterstützt wird:* eine kleine, monatliche, regelmäßige U.; die U. beträgt 200 Mark; eine U. beantragen, bekommen, erhalten, beziehen; jmdm. U. gewähren; U. entziehen. **unterstützungs-, Unterstützungs-:** ~**bedürftig** ⟨Adj.; nicht adv.⟩; ~**beihilfe,** die; ~**berechtigt** ⟨Adj.; nicht adv.⟩; ~**empfänger,** der; ~**geld,** das; ~**kasse,** die: *betrieblicher Fonds, aus dem Unterstützungen gezahlt werden.* **Untersuch,** der; -[e]s, -e (schweiz. seltener): svw. ↑Untersuchung; **untersuchen** ⟨sw. V.; hat⟩: **1. a)** *etw. genau beobachten, betrachten, verfolgen o. ä. u. so in seiner Beschaffenheit, Zusammensetzung, Gesetzmäßigkeit, Auswirkung o. ä. genau zu erkennen, zu erfassen o. ä. suchen:* er sucht gründlich, eingehend, genau, sorgfältig u.; die Beschaffenheit des Bodens, die klimatischen Bedingungen, die gesellschaftlichen Verhältnisse u. (analysieren); ein Thema, ein Problem [wissenschaftlich] u. (erforschen [u. erörtern]); der Verfasser untersucht die Präfixbildungen (behandelt, handelt sie ab); **b)** (durch Proben, Analysen o. ä.) *die chemischen Bestandteile von etw. zu bestimmen, festzustellen suchen:* den Eiweißgehalt von etw. u. lassen; das Blut auf Zucker, den Wein auf seine Reinheit u. **2. a)** (von Ärzten) *jmds. Gesundheitszustand festzustellen suchen:* einen Patienten gründlich, nur flüchtig, oberflächlich u.; sich ärztlich u. lassen; jmdn. auf seinen Geisteszustand, auf Arbeitsfähigkeit [hin] u.; **b)** *den Zustand eines [erkrankten] Organs, [verletzten] Körperteils o. ä. festzustellen suchen:* den Hals, die Wunde, Lunge sorgfältig u. **3.** *etw. [juristisch, polizeilich] aufzuklären suchen, einer Sache nachgehen:* einen Fall gerichtlich u.; einen Verkehrsunfall, den Tathergang u. **4.** *durchsuchen* (a): jmdn., jmds. Gepäck u.; die Soldaten untersuchten die Fahrzeuge auf/nach Waffen. **5.** *überprüfen:* die Maschine u.; das Auto auf seine Verkehrssicherheit [hin] u.; ⟨Abl.:⟩ **Untersuchung,** die; -, -en: **1. a)** *das Untersuchen* (1): eine genaue, sorgfältige U.; eine mikroskopische U.; statistische, wissenschaftliche U.; die U. der Gesteinsschichten; eine U. anstellen, anfertigen; **b)** *das Untersuchtwerden* (1): eine vorbeugende U.; die ärztliche U. ergab ...; sich einer gründ-

lichen U. unterziehen. **2.** *das Untersuchen* (3): die polizeiliche U. läuft noch, ist abgeschlossen, verlief ergebnislos; die U. des Falls ergab ...; eine U. fordern, beantragen, anordnen, durchführen, einstellen; gegen den Abgeordneten wurde eine U. eingeleitet. **3.** *das Untersuchen* (4), *Durchsuchung:* die U. des Gepäcks. **4.** *das Untersuchen* (5), *Überprüfung*. **5.** *wissenschaftliche Arbeit:* eine tiefgreifende, sorgfältige U. *(Analyse);* eine interessante U. über Umweltschäden; eine U. veröffentlichen.

Untersuchungs-: ~**ausschuß,** der: *Ausschuß, der mit der Untersuchung (2) von etw. betraut ist:* etw. vor den U. des Bundestages bringen; ~**befund,** der: svw. ↑Befund; ~**bericht,** der; ~**ergebnis,** das; ~**gefangene,** der u. die ⟨Dekl. ↑Abgeordnete⟩: *jmd., der sich in Untersuchungshaft befindet;* ~**gefängnis,** das: *Gefängnis für Untersuchungsgefangene;* ~**haft,** die: *Haft eines Angeschuldigten bis zu Beginn u. während eines Prozesses:* die U. anrechnen; in U. sitzen; jmdn. in U. nehmen; Abk.: U-Haft; ~**häftling,** der; ~**kommission,** die: vgl. ~ausschuß; ~**methode,** die; ~**objekt,** das; ~**richter,** der: *Richter, der bei Strafverfahren die Voruntersuchung leitet;* ~**station,** die: svw. ↑Forschungsstation; ~**verfahren,** das; ~**zimmer,** das: *Raum in einer Arztpraxis o. ä., in dem die Patienten untersucht werden.*

Untertag[e]- (Bergbau): ~**arbeiter,** der: *Bergarbeiter, der unter Tage arbeitet;* ~**bau,** der; **1.** ⟨o. Pl.⟩ *Abbau* (6 a) *unter Tage.* **2.** ⟨Pl. -e⟩ *Grube* (3 a); ~**vergasung,** die: *Vergasung von Kohleflözen, die nicht abgebaut werden.*

untertags ⟨Adv.⟩ *(österr., schweiz.): tagsüber.*

untertan ⟨Adj.; nur präd.⟩ [mhd. undertân, ahd. untartân = unterjocht, verpflichtet, adj. 2. Part. von mhd. undertuon, ahd. untartuon = unterwerfen] in den Wendungen **sich, einer Sache jmdn., etw. u. machen** (geh.; *jmdn., etw. seinen Zwecken unterwerfen, beherrschen):* sich die Natur u. machen; **jmdm., einer Sache u. sein** (veraltend; *von jmdm. abhängig, ihm unterworfen sein; sich seinem Willen fügen müssen):* **Untertan,** der; -s, auch: -en, -en [mhd. undertän(e)] (früher): *Bürger einer Monarchie od. eines Fürstentums, der seinem Landesherrn zu Gehorsam u. Dienstbarkeit verpflichtet war:* die -en des Landgrafen; (heute abwertend ⟨:⟩ die Schüler zu -en erziehen; ⟨Zus.:⟩ **Untertanengeist,** der ⟨o. Pl.⟩ (abwertend): *untertänige Gesinnung, servile Ergebenheit;* **untertänig** [...tɛ:nɪç] ⟨Adj.⟩ [mhd. undertænec] (abwertend): *eine Haltung zeigend, die erkennen läßt, daß man den Willen eines Höhergestellten, Mächtigeren als verbindlich anerkennt, ihm nachzukommen willens ist:* (in alten Brieffloskeln:) Ihr -ster Diener; ⟨Abl.:⟩ **Untertänigkeit,** die; - [mhd. undertænicheit].

Untertasse, die; -, -n: *kleinerer Teller, auf den die Tasse gestellt wird:* * **fliegende U.** *(tellerförmiges Flugobjekt unbekannter Art u. Herkunft).*

Untertaste, die; -, -n: *weiße Taste bei Tasteninstrumenten.*

untertauchen ⟨sw. V.⟩: **1. a)** *unter die Oberfläche tauchen* ⟨ist⟩: der Schwimmer tauchte unter; U die Kiste tauchte unter *(versank in den Wellen);* **b)** *unter Wasser drücken* ⟨hat⟩: U. ich habe ihn aus Spaß mehrmals untergetaucht. **2.** ⟨ist⟩ **a)** *verschwinden, nicht mehr zu sehen sein:* im Gewühl, in der Menschenmenge u.; **b)** *sich dem Zugriff von jmdm. dadurch entziehen, daß man sich an einen unbekannten Ort begibt:* den Bankräubern gelang es, in Südamerika unterzutauchen; er mußte vor der Gestapo [bei Freunden] u.; **untertauchen** ⟨sw. V.; hat⟩: *unter etw. tauchen:* die Robben können das Packeis u.

Unterteil, das, auch: der; -[e]s, -e [mhd. underteil]: *unteres Teil;* **unterteilen** ⟨sw. V.; hat⟩: **a)** *eine Fläche, einen Raum o. ä. aufteilen:* einen Schrank in mehrere Fächer u.; das Zimmer ist durch ein großes Bücherbord unterteilt; **b)** *einteilen, gliedern:* einen Text u.; die Skala ist in 10 Grade unterteilt; ⟨Abl.:⟩ **Unterteilung,** die; -, -en.

Untertemperatur, die; -, -en: *Temperatur, die unter der normalen Körpertemperatur bei der Patient hat U.*

Untertertia, die; -, ...tertien (veraltend): *vierte Klasse des Gymnasiums;* die U.; ⟨Abl.:⟩ **Untertertianer,** der; -s, - (veraltend): *Schüler der Untertertia;* **Untertertianerin,** die; -, -nen: w. Form zu ↑Untertertianer.

Untertitel, der; -s, - : **1.** *Titel, der einen Haupttitel [erläuternd] ergänzt:* der U. lautet ... **2.** *Übersetzung des Gesprochenen in einem in einer fremden Sprache gesendeten Film, das in Form einem in den unteren Teil des Films eingeblendeten Textes erscheint:* der Film wird in der Originalfassung mit -n gesendet; **untertiteln** [...'ti:tl̩n, auch: ...'tɪtl̩n] ⟨sw.

V.; hat⟩: **1.** *ein Buch, einen Aufsatz o. ä. mit einem Untertitel (1) versehen.* **2. a)** *einen Film mit Untertiteln (2) versehen:* der deutsch untertitelte Streifen; **b)** *ein Bild, Foto o. ä. mit einer Bildunterschrift versehen:* er hat die Farbfotos dreisprachig untertitelt; ⟨Abl.:⟩ **Untertitelung,** die; -, -en.

Unterton, der; -[e]s, ...töne ⟨meist Pl.⟩: **1.** (Physik, Musik) *als Spiegelung des Obertons mit dem Grundton mitschwingender Ton:* die Reihe der Untertöne hat für die Musik nur theoretische Bedeutung. **2.** *leiser, versteckter Beiklang, Tonfall:* in seiner Stimme lag, klang, war ein banger U.; seine Stimme hatte einen drohenden U.; etw. mit einem U. von Zweifel, Ironie sagen.

untertourig [...tu:rɪç] ⟨Adj.⟩ (Technik) *mit zu niedriger Drehzahl laufend:* der Wagen darf nicht u. gefahren werden.

untertreiben ⟨st. V.; hat⟩: *etw. kleiner, geringer, unbedeutender o. ä. darstellen lassen, als es in Wirklichkeit ist* (Ggs.: übertreiben); ⟨Abl.:⟩ **Untertreibung,** die; -, -en.

untertunneln ⟨sw. V.; hat⟩: *einen Tunnel unter etw. hindurchführen;* ⟨Abl.:⟩ **Untertunnelung,** die; -, -en.

untervermieten ⟨sw. V.; hat⟩: *an einen Untermieter vermieten;* ⟨Abl.:⟩ **Untervermietung,** die; -, -en.

unterversichern ⟨sw. V.; hat⟩: *etw. mit einer Summe versichern, die niedriger ist als der Wert des versicherten Gegenstandes;* ⟨Abl.:⟩ **Unterversicherung,** die; -, -en.

unterversorgen ⟨sw. V.; hat; meist im 2. Part.⟩: *zu gering [mit etw.] versorgen:* der Markt ist unterversorgt; die Durchblutung des unterversorgten Herzens anregen; ⟨Abl.:⟩ **Unterversorgung,** die; -, -en.

unterwandern ⟨sw. V.; hat⟩: **a)** *nach u. nach u. unmerklich 'in etw. eindringen, um es zu zersetzen:* die Kommunisten versuchten, die Armee zu u.; der Staatsapparat war von subversiven Elementen unterwandert; **b)** (veraltet) *mit Zuwanderern durchsetzen, vermischen:* ein Land, ein Volk u.; ⟨Abl.:⟩ **Unterwanderung,** die; -, -en.

unterwärts ⟨Adv.⟩ [spätmhd. underwart = (nach) unten, ↑-wärts] (ugs.): **a)** *unten; unterhalb:* bist du u. *(am Unterkörper)* auch warm genug angezogen?; **b)** *abwärts.*

Unterwäsche, die; -, -n: **1.** ⟨o. Pl.⟩ *unmittelbar auf dem Körper getragene Wäsche* (Unterhemd, Unterhose u. ä.): warme U. tragen. **2.** (Jargon) kurz für ↑Unterbodenwäsche.

unterwaschen ⟨st. V.; hat⟩: vgl. unterspülen; ⟨Abl.:⟩ **Unterwaschung,** die; -, -en.

Unterwasser, das; -s: svw. ↑Grundwasser.

Unterwasser-: ~**aufnahme,** die: *[Film]aufnahme unter der Wasseroberfläche;* ~**ball,** der ⟨o. Pl.⟩: *Mannschaftsspiel (im Tauchsport), bei dem der Ball in unter Wasser befindliche Eimer gelegt werden muß;* ~**behandlung,** die: svw. ↑~massage; ~**flora,** die; ~**forscher,** der: svw. ↑Aquanaut; ~**forschung,** die: ↑Aquanautik; ~**jagd,** die (Tauchsport): *Jagd auf Fische mit der Harpune;* ~**kamera,** die: *Kamera, mit der man unter Wasser filmen, fotografieren kann;* ~**kraftwerk,** das; ~**massage,** die: *Massage, die unter Wasser ausgeführt wird;* ~**station,** die: *unter der Meeresoberfläche gelegene Beobachtungs-, Forschungsstation.*

unterwegs ⟨Adv.⟩ [mit Adverbendung -s zu mhd., ahd. under wegen]: **a)** *auf dem Wege irgendwohin befindend:* er ist bereits u.; U. war gerade u., als der Anruf kam; u. wurde ihm schlecht; er ist den ganzen Tag u. *(wenig zu Hause);* der Brief ist u. *(bereits abgeschickt);* U bei seiner Frau ist u. Kind, etwas Kleines u. (ugs.; *seine Frau ist schwanger);* **b)** *auf, während der Reise:* wir haben u. viel Interessantes gesehen; sie waren vier Wochen u.; **c)** *draußen [auf der Straße] u. nicht zu Hause:* wer ist denn um diese Uhrzeit noch u.?; ein ganzes Stadt war u.

unterweilen ⟨Adv.⟩ [mhd. under wîlen] (veraltet): **1.** *manchmal.* **2.** *währenddessen.*

unterweisen ⟨st. V.; hat⟩ (geh.): *jmdm. Kenntnisse, Fertigkeiten vermitteln; lehren* (2): jmdn. in einer Sprache, in Geschichte u.; er unterwies *(instruierte)* die Kinder, wie sie sich verhalten sollten; ⟨Abl.:⟩ **Unterweisung,** die; -, -en.

Unterwelt, die; -: **1.** (griech. Myth.) *Totenreich; Tartaros.* **2.** *zwielichtiges Milieu von Berufsverbrechern [in Großstädten]:* in der U. verkehren; Beziehungen zur U. haben; ⟨Abl.:⟩ **Unterweltler,** der; -s, -: *jmd., der zur Unterwelt (2) gehört;* **unterweltlich** ⟨Adj.; o. Steig.⟩: *zur Unterwelt* (1, 2) *gehörend, von ihr ausgehend, auf sie bezogen.*

unterwerfen ⟨st. V.; hat⟩: **1. a)** *mit [militärischer] Gewalt unter seine Herrschaft bringen, besiegen u. sich unter seine Herrschaft stellen:* ein Volk, Gebiet u.; **b)** ⟨u. + sich⟩ *sich unter jmds. Herrschaft stellen:* die germanischen Volksstämme

wollten sich nicht u.; die Indianer unterwarfen sich den Eroberern. **2.** ⟨u. + sich⟩ *sich jmds. Willen, Anordnungen o. ä. unterordnen; sich fügen; jmds. Vorstellungen o. ä. akzeptieren, hinnehmen u.: sich entsprechend gefügig verhalten:* sich jmds. Befehl, Willen, Willkür u.; **er unterwarf sich dem Urteil. 3.** (verblaßt) jmdn. einem Verhör u. *(jmdn. verhören);* sich einer Prüfung u. *(sich prüfen lassen);* etw. einer Kontrolle u. *(etw. kontrollieren).* **4.** **jmdm., einer Sache unterworfen sein (einer Sache ausgesetzt sein, von jmdm., etw. abhängig sein);* ⟨Abl.:⟩ **Unterwẹrfung,** die; -, -en; ⟨Zus.:⟩ **Unterwẹrfungsgebärde,** die (Verhaltensf.): svw. ↑Demutsgebärde; **Unterwẹrfungsklausel,** die (jur.). **Unterwẹrksbau,** der; -[e]s (Bergmannsspr.): *Abbau unterhalb der Sohle.*
unterwertig ⟨Adj.; nicht adv.⟩ (Fachspr.): *unter dem normalen Wert liegend;* ⟨Abl.:⟩ **Unterwertigkeit,** die; - (Fachspr.). **unterwinden,** sich ⟨st. V.; hat⟩ (veraltet): *sich entschließen, etw. zu übernehmen; sich daran wagen.*
Unterwolle, die; - (Jägerspr.): *unmittelbar an der Haut sitzende Wolle.*
unterwürfig [...'vʏrfɪç, auch: '----] ⟨Adj.⟩ [spätmhd. unterwurfic, mhd. underwürflich] (abwertend): *in abstoßender, würdeloser Weise darum bemüht, sich die Meinung eines Vorgesetzten, Höhergestellten o. ä. zu eigen zu machen, u. bereit, ihm bedingungslos zu Diensten zu sein:* ein -er Charakter, Angestellter; sich jmdm. in -er *(Unterwürfigkeit bezeugender)* Haltung nähern; sich jmdm. u. machen *(sich jmdn. unterwerfen; jmdn. von sich abhängig machen);* ⟨Abl.:⟩ **Unterwürfigkeit,** die; -; ⟨Zus.:⟩ **Unterwürfigkeitshaltung** (Verhaltensf.): svw. ↑Demutshaltung.
unterzeichnen ⟨sw. V.; hat⟩: *dienstlich, in amtlichem Auftrag unterschreiben; mit seiner Unterschrift den Inhalt eines Schriftstücks bestätigen; signieren* (1 b): ein Protokoll, die Kapitulation, den Friedensvertrag u.; einen Aufruf u.; das Gesetz ist unterzeichnet worden *(ihm ist Rechtskraft verliehen worden);* ⟨Abl.:⟩ **Unterzeichner,** der; -s, -: *jmd., der etw. unterzeichnet hat;* ⟨subst. 2. Part.:⟩ **Unterzeichnete,** der u. die; -n, -n ⟨Dekl. ↑Abgeordnete⟩ (Amtsdt.): svw. ↑Unterzeichner; **Unterzeichnung,** die; -, -en.
Unterzeug, das; -[e]s (ugs.): svw. ↑Unterwäsche.
unterziehen ⟨unr. V.; hat⟩: **1.** *unter einem anderen Kleidungsstück anziehen:* warme Wäsche, noch einen Pullover u. **2.** *einziehen* (1 b): unten einen Träger (unter die Decke) untergezogen. **3.** (Kochk.) *verschiedene Schichten [mit dem Schneebesen], ohne zu rühren, vorsichtig vermengen:* Eischnee (unter eine Speise) u.; **unterziehen** ⟨unr. V.; hat⟩ [mhd. sich underziehen (mit Gen.) = (etw.) auf sich nehmen]: **1.** ⟨u. + sich⟩ *etw., dessen Erledigung o. ä. mit gewissen Mühen verbunden ist, auf sich nehmen:* er unterzog sich dieser Aufgabe. **2.** (verblaßt) jmdn., etw. einer Untersuchung u. *(untersuchen);* etw. einer Überprüfung u. *(überprüfen);* das Gebäude wurde einer gründlichen Reinigung unterzogen *(gründlich gereinigt);* ich muß mich einer Operation u. *(muß mich operieren lassen).*
untief ⟨Adj.; o. Steig.; nicht adv.⟩ (selten): *nicht tief, flach, seicht:* -e Stellen in Gewässern; **Untiefe,** die; -, -n: **1.** *flache, seichte Stelle in einem Gewässer.* **2.** *sehr große Tiefe:* -n in der Nähe des Ufers.
Untier, das; -[e]s -e [mhd. untier]: *häßliches u. böses, wildes, gefährliches Tier:* ein U. aus der Sage; Ü ihr Mann ist ein U. *(sehr trauriger Mensch).*
untilgbar [auch: '---] ⟨Adj.; o. Steig.; nicht adv.⟩ (geh.): *nicht zu tilgen* (1): eine u. Schuld.
Untote, die; -, -n, -n ⟨meist Pl.⟩: *Vampir* (1).
untragbar [auch: '---] ⟨Adj.; o. Steig.; nicht adv.⟩: **1.** *nicht mehr tragbar* (3 a): wirtschaftlich, finanziell u. sein. **2.** *nicht zu ertragen, zu dulden:* -e *(unerträgliche)* Verhältnisse, Zustände; er ist für seine Partei u.; ⟨Abl.:⟩ **Untragbarkeit** [auch: '---], die; -.
untrainiert ⟨Adj.; nicht adv.⟩: *nicht, nicht genügend trainiert:* ein -er Läufer.
untrennbar [auch: '---] ⟨Adj.; o. Steig.; nicht adv.⟩; ⟨Abl.:⟩ **Untrennbarkeit** [auch: '---], die; -.
untreu ⟨Adj.; -er, -[e]ste⟩: **a)** (geh.) *[einem] anderen gegenüber nicht beständig:* u. war ein -er *(treuloser)* Freund; er ist seinen Freunden u. geworden; du bist uns u. geworden (scherzh.; *kommst nicht mehr);* er ist sich selbst u. geworden *(hat seine Gesinnung, sein innerstes Wesen verleugnet);* Ü seinen Grundsätzen u. werden *(sie verleugnen);* **b)** *nicht treu* in der Liebe: ein -er *(treuloser)* Liebhaber; seine Frau ist

ihm u. geworden *(betrügt ihn);* **Untreue,** die; -: **1.** *das Untreusein.* **2.** (jur.) *vorsätzlicher Mißbrauch eines zur Verwaltung übertragenen Vermögens:* er wurde wegen fortgesetzter U. entlassen.
untröstlich [auch: '---] ⟨Adj.; nicht adv.⟩: *für keinerlei Trost empfänglich; nicht zu trösten:* die -e Witwe; ich bin u. *(es tut mir sehr leid),* daß ich das vergessen habe; das Kind war u. *(sehr traurig)* darüber, daß ...
untrüglich [auch: '---] ⟨Adj.⟩: *absolut sicher:* ein -es Zeichen, Merkmal.
untüchtig ⟨Adj.⟩: *nicht [besonders] tüchtig* (1); **-untüchtig** [-ʊntʏçtɪç] ⟨Suffixoid⟩: *in bezug auf das im ersten Bestandteil Genannte nicht leistungsfähig:* ein lebensuntüchtiger Mensch; absolut fahruntüchtig sein; **Untüchtigkeit,** die; -.
Untugend, die; -, -en: *schlechte Eigenschaft; üble Gewohnheit od. Neigung:* er hat die U., nichts aufzuräumen.
untunlich ⟨Adj.⟩ (veraltend): *nicht tunlich* (1).
untypisch ⟨Adj.; o. Steig.⟩: *nicht typisch* (1 b).
unüberbietbar [auch: '-----] ⟨Adj.; o. Steig.; nicht adv.⟩: *nicht überbietbar.*
unüberbrückbar [ʊn|y:bɐ'brʏkbaːɐ̯, auch: '-----] ⟨Adj.; o. Steig.; nicht adv.⟩: *nicht überbrücken* (1): -e Gegensätze; ⟨Abl.:⟩ **Unüberbrückbarkeit** [auch: '------], die; -.
unüberhörbar [ʊn|y:bɐ'hø:ɐ̯baːɐ̯, auch: '------] ⟨Adj.; o. Steig.; nicht adv.⟩: *nicht zu überhören.*
unüberlegt ⟨Adj.⟩: *nicht überlegt:* eine -e Handlungsweise; dieser Schritt war sehr u.; u. antworten; ⟨Abl.:⟩ **Unüberlegtheit,** die; -, -en: **1.** ⟨o. Pl.⟩ *das Unüberlegtsein.* **2.** *unüberlegte Handlung, Äußerung.*
unüberschaubar [auch: '-----] ⟨Adj.; o. Steig.; nicht adv.⟩: *nicht überschaubar; unübersehbar* (2).
unüberschreitbar [ʊn|y:bɐ'ʃraitbaːɐ̯, auch: '-----] ⟨Adj.; o. Steig.; nicht adv.⟩ (selten): *nicht zu überschreiten.*
unübersehbar [auch: '-----], die; -, ⟨Adj.; o. Steig.; nicht adv.⟩: **1.** *nicht zu übersehen* (3): -e Materialfehler. **2. a)** *sehr groß (so daß man es nicht überblicken kann):* -e Wälder; eine -e Menge von Menschen hatte sich versammelt; Ü -e Schwierigkeiten; der Schaden ist u.; **b)** *[intensivierend bei Adj.] sehr, ungeheuer:* das Gelände war u. groß; ⟨Abl.:⟩ **Unübersehbarkeit** [auch: '-----], die; -.
unübersetzbar [auch: '-----] ⟨Adj.⟩: *nicht übersetzbar.*
unübersichtlich ⟨Adj.⟩: *nicht übersichtlich:* eine -e Kurve; die Karte ist sehr u.; ⟨Abl.:⟩ **Unübersichtlichkeit,** die; -.
unübersteigbar [ʊn|y:bɐ'ʃtaikbaːɐ̯, auch: '-----] ⟨Adj.; o. Steig.; nicht adv.⟩: *nicht zu übersteigen;* **unübersteiglich** [...'ʃtaiklɪç, auch: '-----] ⟨Adj.; o. Steig.; nicht adv.⟩ (selten): svw. ↑unübersteigbar.
unübertragbar [auch: '-----] ⟨Adj.; o. Steig.⟩: *nicht übertragbar.*
unübertrefflich [auch: '-----] ⟨Adj.; o. Steig.⟩: *nicht zu übertreffen;* **unübertroffen** ⟨Adj.; o. Steig.; nicht adv.⟩: *noch nicht übertroffen:* sein -er Fleiß.
unüberwindbar [auch: '-----] ⟨Adj.⟩: svw. ↑unüberwindlich; **unüberwindlich** [auch: '-----] ⟨Adj.; o. Steig.; nicht adv.⟩: *nicht überwindbar;* ⟨Abl.:⟩ **Unüberwindlichkeit** [auch: '-----], die; -.
unüblich ⟨Adj.⟩: *nicht üblich:* ein -es Vorgehen.
unumgänglich [auch: '---] ⟨Adj.; o. Steig.; nicht adv.⟩: *dringend erforderlich, so daß es nicht unterlassen werden darf; unbedingt erforderlich, notwendig:* ein -er Eingriff; diese Maßnahmen sind u.; es ist u., sich der Kinder anzunehmen.
unumschränkt [ʊn|ʊm'ʃrɛŋkt, auch: '---] ⟨Adj.; -er, -este⟩ [zu veraltet umschränken = mit Schranken umgeben]: *absolut uneingeschränkt:* -es Vertrauen; jmdm. -e Vollmacht geben; der -e (hist.; *souveräne* 2 a, *absolute Macht ausübende)* Monarch.
unumstößlich [auch: '---] ⟨Adj.; o. Steig.; nicht adv.⟩: *nicht mehr umzustoßen, nicht abzuändern; endgültig:* es ist eine -e Tatsache, daß ...; dieser Termin steht u. fest; ⟨Abl.:⟩ **Unumstößlichkeit** [auch: '-----], die; -.
unumstritten [auch: '---] ⟨Adj.; o. Steig.; nicht adv.⟩: *nicht umstritten:* eine -e Tatsache; es ist u., daß ...
unumwunden ['ʊn|ʊmwʊndn̩, auch: '---] ⟨Adj.; nicht präd.⟩: *ohne Umschweife, offen u. frei heraus:* u. seine Meinung sagen; etw. u. zugeben.
ununterbrochen ⟨Adj.; nicht präd.⟩: *eine längere Zeit ohne eine Unterbrechung andauernd:* u. läutet das Telefon; es hat seit Tagen u. geregnet.

unveränderbar [auch: '−−−−−] ⟨Adj.; o. Steig.; nicht adv.⟩ (selten), **unveränderlich** [auch: '−−−−−] ⟨Adj.; o. Steig.; nicht adv.⟩: *nicht veränderlich; gleichbleibend:* die -en Gesetze der Natur; ⟨Abl.:⟩ **Unveränderlichkeit** [auch: '−−−−−−], die; -; **unverändert** [auch: −−'−−] ⟨Adj.; o. Steig.⟩: **a)** *ohne jede Veränderung:* in seinem Aussehen war er u.; **b)** *ohne jede Änderung:* ein -er Nachdruck.
unverantwortbar [ʊnfɛɐ̯'antvɔrtbaːɐ̯, auch: '−−−−−] ⟨Adj.; o. Steig.⟩ (selten): svw. ↑unverantwortlich (1); **unverantwortlich** [auch: '−−−−−] ⟨Adj.; o. Steig.⟩: **1.** *nicht zu verantworten:* ein -er Leichtsinn; dieses Verhalten ist u.; etw. für u. halten; u. handeln. **2.** ⟨meist attr.⟩ (selten) *ohne jedes Verantwortungsgefühl:* ein -er Autofahrer; ⟨Abl. zu 1:⟩ **Unverantwortlichkeit** [auch: '−−−−−−], die; -.
unverarbeitet [auch: −−'−−−] ⟨Adj.; o. Steig.; nicht adv.⟩: **1.** *(von Material) nicht be- od. verarbeitet.* **2.** *[seelisch-]geistig nicht bewältigt:* -e Erinnerungen, Eindrücke.
unveräußerlich [auch: '−−−−−] ⟨Adj.; o. Steig.; nicht adv.⟩: **1.** (geh.) *nicht zu entäußern:* -e Rechte. **2.** (selten) *unverkäuflich:* ein -er Besitz; ⟨Abl.:⟩ **Unveräußerlichkeit** [auch: −−'−−−−], die; - (geh.).
unverbesserlich [ʊnfɛɐ̯'bɛsɐlɪç, auch: '−−−−−] ⟨Adj.; o. Steig.; nicht adv.⟩: *nicht [mehr] zu ändern, zu bessern:* ein -er Mensch; er ist eben u.; ⟨Abl.:⟩ **Unverbesserlichkeit** [auch: '−−−−−−], die; - (selten).
unverbildet ⟨Adj.; o. Steig.; nicht adv.⟩: *noch ganz natürlich empfindend:* nette, -e Menschen.
unverbindlich [auch: −−'−−] ⟨Adj.; o. Steig.⟩: **1.** *ohne eine Verpflichtung einzugehen; nicht bindend:* eine -e Auskunft. **2.** *kein besonderes Entgegenkommen zeigend; reserviert;* ⟨Abl.:⟩ **Unverbindlichkeit** [auch: −−'−−−], die; -, -en.
unverblümt [auch: '−−−] ⟨Adj.⟩: *ganz offen; nicht in höflicher, vorsichtiger Umschreibung od. Andeutung:* jmdn. mit -em Mißtrauen betrachten; ich habe ihm u. meine Meinung gesagt; ⟨Abl.:⟩ **Unverblümtheit** [auch: '−−−−], die; -, -en.
unverbraucht ⟨Adj.; o. Steig.; nicht adv.⟩: *noch frisch [u. kraftvoll]; nicht verbraucht:* -e Kräfte; die Luft ist angenehm kühl und u.; ⟨Abl.:⟩ **Unverbrauchtheit**, die; - (selten).
unverbrüchlich [ʊnfɛɐ̯'brʏçlɪç, auch: '−−−−−] ⟨Adj.; o. Steig.⟩ (geh.): *nicht aufzulösen, zu brechen* (6): -e Treue; ⟨Abl.:⟩ **Unverbrüchlichkeit** [auch: '−−−−−−], die; -.
unverbürgt [auch: '−−−] ⟨Adj.; o. Steig.; nicht adv.⟩: *nicht verbürgt:* -e Nachrichten.
unverdächtig [auch: −−'−−] ⟨Adj.; o. Steig.⟩: *nicht verdächtig.*
unverdaulich [auch: −−'−−] ⟨Adj.; o. Steig.; nicht adv.⟩: *nicht verdaulich:* ein Bestandteile der Vollkornbrots; ⟨Abl.:⟩ **Unverdaulichkeit** [auch: −−'−−−], die; -; **unverdaut** [auch: −−'−] ⟨Adj.; o. Steig.; nicht adv.⟩: *nicht verdaut:* Ballaststoffe u. ausscheiden; Ü der ganze -e *(nicht bewältigte)* Anarchismus der Arbeiter (Chotjewitz, Friede 219).
unverdient [auch: −−'−] ⟨Adj.; o. Steig.; nicht adv.⟩: **a)** *ohne jedes eigene Verdienst:* ein -es Lob; **b)** *unbegründet:* -e Vorwürfe; ⟨Zus.:⟩ **unverdientermaßen, unverdienterweise** ⟨Adv.⟩: *ohne es verdient zu haben.*
unverdorben ⟨Adj.; o. Steig.; nicht adv.⟩: *nicht verdorben:* -e Speisen. **2.** ⟨Abl.:⟩ **Unverdorbenheit**, die; -.
unverdrossen [auch: −−'−] ⟨Adj.⟩: *unentwegt, ohne Mühe zu scheuen od. die Lust zu verlieren, um etw. bemüht;* ⟨Abl.:⟩ **Unverdrossenheit** [auch: −−'−−−], die; -.
unverdünnt ⟨Adj.; o. Steig.; nicht adv.⟩: *nicht verdünnt.*
unverehelicht ⟨Adj.; o. Steig.; nicht adv.⟩ (bes. Amtsspr.): *unverheiratet.*
unvereinbar [auch: '−−−−] ⟨Adj.; o. Steig.; nicht adv.⟩: *nicht in Einklang zu bringen; nicht zu vereinbaren:* dieser Wunsch ist u. mit unserem Plan; ⟨Abl.:⟩ **Unvereinbarkeit** [auch: '−−−−−], die; -, -en: 1. ⟨o. Pl.⟩ *das Unvereinbarsein.* **2.** ⟨Pl.⟩ *Dinge o. ä., die unvereinbar sind.*
unverfälscht [auch: −−'−] ⟨Adj.; o. Steig.; nicht adv.⟩: *nicht verfälscht;* ⟨Abl.:⟩ **Unverfälschtheit** [auch: −−'−−], die; -.
unverfänglich [auch: −−'−−] ⟨Adj.⟩: *nicht verfänglich.*
unverfroren [auch: −−'−−] ⟨Adj.⟩ [volksetym. umgebildet aus niederd. unverfehrt = unerschrocken]: *ohne den nötigen Takt u. Respekt u. daher auf eine ungehörige u. rücksichtslose Art freimütig:* jmdn. u. nach etw. fragen; ⟨Abl.:⟩ **Unverfrorenheit** [auch: −−'−−−], die; -, -en: 1. ⟨o. Pl.⟩ *das Unverfrorensein.* **2.** *etw., was unverfroren ist:* jmdm. -en sagen.
unvergällt ⟨Adj.; o. Steig.; nicht adv.⟩: *nicht vergällt.*
unvergänglich [auch: −−'−−] ⟨Adj.; o. Steig.; nicht adv.⟩: *nicht vergänglich;* ⟨Abl.:⟩ **Unvergänglichkeit** [auch: −−'−−−], die; -.
unvergessen ⟨Adj.; o. Steig.⟩: *(von jmdm., etw.,*

was der Vergangenheit angehört) seiner Besonderheit wegen nicht aus dem Gedächtnis geschwunden: mein -er Freund und Ratgeber; er wird u. bleiben; **unvergeßlich** [auch: −−'−−] ⟨Adj.; o. Steig.; nicht adv.⟩: *nicht aus der Erinnerung, dem Gedächtnis zu löschen:* -e Stunden, Eindrücke; dieses Erlebnis bleibt u., prägte sich mir u. ein.
unvergleichbar [auch: '−−−−] ⟨Adj.; o. Steig.⟩: *nicht vergleichbar;* **unvergleichlich** [auch: '−−−−] ⟨Adj.; o. Steig.⟩: **1.** *nicht zu vergleichen; unvergleichbar:* Espresso ..., u. jedem anderen Kaffee (Koeppen, Rußland 178). **2.** (emotional) *in seiner Einzigartigkeit mit nichts Ähnlichem zu vergleichen:* ein -er Mensch; eine -e Stadt. **3.** ⟨intensivierend bei Adjektiven⟩ *sehr [viel]:* sie ist u. schön.
unvergoren ⟨Adj.; o. Steig.; nicht adv.⟩: *nicht vergoren.*
unverhältnismäßig [auch: −−'−−−−] ⟨Adv.⟩: *im Verhältnis zum Üblichen allzu ...; vom normalen Maß abweichend:* es ist u. kalt in diesem Sommer.
unverheiratet ⟨Adj.; o. Steig.; nicht adv.⟩: *nicht verheiratet.*
unverhofft [ʊnfɛɐ̯hɔft, auch: −−'−] ⟨Adj.⟩: *(von etw., was man für ziemlich ausgeschlossen gehalten, was man gar nicht gehofft hat) plötzlich eintretend:* ein -es Wiedersehen; R u. kommt oft.
unverhohlen ['ʊnfɛɐ̯hoːlən, auch: −−'−−] ⟨Adj.⟩: *nicht verborgen, ganz offen gezeigt:* jmdn. mit -er Neugier betrachten.
unverhüllt ⟨Adj.⟩: *-er, -este⟩: ohne daß man es zu verbergen gesucht hat u. daher ganz offensichtlich.*
unverkäuflich [auch: −−'−−] ⟨Adj.; o. Steig.; nicht adv.⟩: *vom Verkauf bestimmt od. geeignet:* -es Muster; ⟨Abl.:⟩ **Unverkäuflichkeit** [auch: −−'−−−], die; -.
unverkennbar [ʊnfɛɐ̯'kɛnbaːɐ̯, auch: '−−−−] ⟨Adj.; o. Steig.⟩: *eindeutig erkennbar; nicht zu verwechseln:* -e (typische) Symptome; es ist u., daß ...
unverlangt ⟨Adj.; o. Steig.⟩: *nicht angefordert.*
unverläßlich ⟨Adj.⟩ (selten): *unzuverlässig;* ⟨Abl.:⟩ **Unverläßlichkeit**, die; - (selten).
unverletzbar [auch: '−−−−] ⟨Adj.; o. Steig.; nicht adv.⟩: *nicht zu verletzen;* **unverletzlich** [auch: '−−−−] ⟨Adj.; o. Steig.; nicht adv.⟩: *unantastbar:* ein -es Recht, Gesetz; ⟨Abl.:⟩ **Unverletzlichkeit** [auch: '−−−−−], die; -; **unverletzt** [auch: −−'−] ⟨Adj.; o. Steig.; nicht adv.⟩: *ohne Verletzung.*
unverlierbar [ʊnfɛɐ̯'liːɐ̯baːɐ̯, auch: '−−−−] ⟨Adj.; o. Steig.; nicht adv.⟩ (geh.): *so beschaffen, daß man es nicht verlieren kann:* -e Erinnerungen, Werte.
unvermählt ⟨Adj.; o. Steig.⟩ (geh.): *nicht vermählt.*
unvermeidbar [auch: '−−−−] ⟨Adj.; o. Steig.; nicht adv.⟩: *sich nicht vermeiden lassend;* **unvermeidlich** [auch: '−−−−] ⟨Adj.; o. Steig.; nicht adv.⟩: **1. a)** *unvermeidbar:* ein -es Übel; ⟨subst.:⟩ *sich in das Unvermeidliche fügen;* **b)** *sich nicht einer Sache, aus einer Voraussetzung als sichere Folge, die man nicht verhindern kann, die man in Kauf nehmen muß, ergebend:* -e Härtefälle; gewisse Härten sind bei dieser Maßnahme u. **2.** (meist spött.) svw. ↑obligatorisch (1 b); ⟨Abl.:⟩ **Unvermeidlichkeit** [auch: '−−−−−], die; -.
unvermerkt ⟨Adv.⟩ (geh.): **a)** *ohne daß es bemerkt wird:* Der Himmel hatte sich u. eingetrübt (Rinser, Jan Lobel 57); **b)** *ohne es selbst zu merken:* u. hatte er sich verirrt.
unvermindert ⟨Adj.; o. Steig.⟩: *gleichbleibend; von geringer od. gleichbleibender Stärke:* mit -er Stärke an.
unvermischt ⟨Adj.; o. Steig.; nicht adv.⟩: *nicht vermischt.*
unvermittelt ⟨Adj.; o. Steig.; meist adv.⟩: *unvorbereitet, ohne Zusammenhang mit dem Vorhergehenden [erfolgend]; abrupt:* seine -e Frage überraschte sie; u. stehenbleiben; ⟨Abl.:⟩ **Unvermitteltheit**, die; -.
Unvermögen, das; -s [spätmhd. unvümügen]: *das Nichtvorhandensein eines entsprechenden Könnens od. einer entsprechenden Fähigkeit:* sein U., sich einer Situation schnell anzupassen, hat ihm schon oft geschadet; **unvermögend** ⟨Adj.; o. Steig.; nicht adv.⟩: **1.** *wenig od. kein Vermögen besitzend:* er hat ein -es Mädchen geheiratet. **2.** (veraltend) *nicht imstande; unfähig:* u. war sie davor von ihm, u., ihn anzublicken; ⟨Abl. zu 1:⟩ **Unvermögenheit**, die; - (selten): *Armut;* **Unvermögenheit**, die; - (veraltet): *Unvermögen;* **Unvermögensfall**, der (Amtsspr.): in U.
unvermutet ⟨Adj.; o. Steig.; nicht präd.⟩: *plötzlich eintretend od. erfolgend, ohne daß man aus irgendwelchen Anzeichen darauf hätte schließen können:* -e Schwierigkeiten.
Unvernunft, die; - [spätmhd. unvernunft; ahd. unfernumest] (emotional): *Verhaltens-, Handlungsweise, die nicht vernünftig ist [u. sich daher in irgendeiner Weise negativ auswirkt]:* niemand hat mit so viel U. gerechnet; es ist die

reine U., bei diesem Sturm auszulaufen; **ụnvernünftig** ⟨Adj.⟩ [spätmhd. unvernunftic; ahd. unvernumistig]: *nicht vernünftig, einsichtig; wenig Vernunft zeigend:* sich wie ein -es Kind benehmen; es ist sehr u., das zu tun; u. viel rauchen, trinken; ⟨Abl.:⟩ **Ụnvernünftigkeit,** die; -, -en: **1.** ⟨o. Pl.⟩ *Unvernunft.* **2.** *etw., was unvernünftig ist.*

ụnveröffentlicht ⟨Adj.; o. Steig.; nicht adv.⟩: *nicht veröffentlicht:* ein -es Manuskript.

ụnverpackt ⟨Adj.; o. Steig.; nicht adv.⟩: *nicht verpackt.*

ụnverputzt ⟨Adj.; o. Steig.; nicht adv.⟩: *nicht verputzt.*

ụnverrichtet in den Verbindungen **-er Dinge** (↑ unverrichteterdinge), **-er Sache** (↑unverrichtetersache); **ụnverrichteterdịnge, ụnverrichtetersạche** ⟨Adv.⟩: *ohne das erreicht zu haben, was man wollte:* u. umkehren.

unverritzt ['ʊnfɛɐ̯rɪtst] ⟨Adj.; o. Steig.; nicht adv.⟩ (Bergmannsspr.) [zu Bergmannsspr. verritzen = unter Abbau nehmen]: *vom Bergbau noch nicht berührt.*

unverrückbar [ʊnfɛɐ̯'rʏkba:ɐ̯, auch: '----] ⟨Adj.; o. Steig.⟩: *so gewiß, bestimmt, daß es durch nichts zu ändern od. in Frage zu stellen ist:* mein Entschluß steht u. fest.

ụnverrückt ⟨Adj.; o. Steig.⟩ (selten): *nicht von der Stelle gerückt.*

ụnverschämt ⟨Adj.; -er, -este⟩ (emotional): **1.** *mit aufreizender Respektlosigkeit sich frech über die Grenzen des Taktes u. des Anstandes hinwegsetzend (u. die Gefühle andrer verletzend); impertinent:* eine -e Person; er ist, wurde u.; der Bursche grinste u. **2.** (ugs.) *das übliche Maß stark überschreitend:* -e Preise; er hatte geradezu -es Glück; die Mieten sind u. [hoch]. **3.** ⟨intensivierend bei Adjektiven⟩ (ugs.) *überaus, sehr:* er kam u. braun vom Urlaub zurück; du siehst u. gut aus; ⟨Abl. zu 1:⟩ **Ụnverschämtheit,** die; -, -en: **1.** ⟨o. Pl.⟩ *das Unverschämtsein; Impertinenz.* **2.** *etw., was unverschämt ist:* er sagte mir -en ins Gesicht.

ụnverschleiert ⟨Adj.; o. Steig.; nicht adv.⟩: *nicht verschleiert.*

ụnverschließbar [auch: --'--] ⟨Adj.; o. Steig.; nicht adv.⟩: *nicht verschließbar;* **ụnverschlossen** [auch: --'--] ⟨Adj.; o. Steig.; nicht adv.⟩: *nicht verschlossen.*

ụnverschuldet [auch: --'--] ⟨Adj.; o. Steig.; nicht adv.⟩: *ohne eigenes Verschulden; ohne schuld zu sein.*

unversehens ['ʊnfɛɐ̯zeːns, auch: --'--] ⟨Adv.⟩ [Adv. von veraltet unversehen, mhd. unversehen = ahnungslos]: *plötzlich [eintretend], ohne daß man es voraussehen konnte:* er war u. eingetreten; ich sah mich u. getäuscht.

unversehrt ⟨Adj.; o. Steig.; nicht adv.⟩: **a)** *nicht verletzt, verwundet:* er konnte sich u. aus dem brennenden Haus retten; **b)** *nicht beschädigt:* das Siegel des Briefes ist u.; ⟨Abl.:⟩ **Ụnversehrtheit,** die; -.

unversiegbar [ʊnfɛɐ̯'ziːkbaːɐ̯, auch: '----] ⟨Adj.; o. Steig.; nicht adv.⟩: *so, daß es nicht versiegen kann;* **unversieglich** [ʊnfɛɐ̯'ziːklɪç, auch: '----] ⟨Adj.; o. Steig.; nicht adv.⟩: *unerschöpflich.*

unversöhnbar ['ʊnfɛɐ̯zøːnbaːɐ̯, auch: --'--] ⟨Adj.; o. Steig.; nicht adv.⟩ (selten): sww. ↑unversöhnlich (1); **ụnversöhnlich** [auch: --'--] ⟨Adj.; o. Steig.; nicht adv.⟩: **1.** *nicht zu versöhnen:* -e Gegner; er blieb u. **2.** *nicht zu überbrücken:* -e Gegensätze; ihre Meinungen standen sich u. gegenüber; ⟨Abl.:⟩ **Ụnversöhnlichkeit** [auch: --'--], die; -.

ụnversorgt ⟨Adj.; o. Steig.; nicht adv.⟩: *nicht versorgt.*

Ụnverstand, der; -[e]s: *Verhaltens-, Handlungsweise, die Mangel an Verstand u. Einsichtsfähigkeit zeigt:* blinder U.; **ụnverstanden** ⟨Adj.; o. Steig.; nicht adv.⟩: *sich in einer Situation befindend, in der Probleme des Betreffenden von anderen nicht verstanden werden:* sich u. fühlen; **ụnverständig** ⟨Adj.; o. Steig.⟩: *[noch] nicht den nötigen Verstand für etw. habend:* ein -es Kind; ⟨Abl.:⟩ **Ụnverständigkeit,** die; -; **ụnverständlich** ⟨Adj.⟩ [spätmhd. unverstentlich]: **a)** *nicht deutlich zu hören, nicht genau zu verstehen:* er murmelte -e Worte; **b)** *nicht od. nur sehr schwer zu verstehen, zu begreifen:* seine Rede war, blieb uns allen u.; es ist mir einfach u., wie so etwas passieren konnte; ⟨Abl.:⟩ **Ụnverständlichkeit,** die; -, -en: **1.** ⟨o. Pl.⟩ *das Unverständlichsein.* **2.** *etw., was unverständlich ist;* **Ụnverständnis,** das; -ses: *mangelndes, fehlendes Verständnis:* auf U. stoßen.

ụnverstellt [auch: --'--] ⟨Adj.; o. Steig.⟩: **1.** ⟨nicht adv.⟩ **a)** *nicht verstellt* (1); **b)** *nicht versperrt* (3 a). **2.** *nicht geheuchelt; aufrichtig:* -e Freude, Leidenschaft.

ụnversteuert [auch: --'--] ⟨Adj.; o. Steig.; nicht adv.⟩: *nicht versteuert:* -e Zigaretten.

ụnversucht [auch: --'--] in der Verbindung **nichts u. lassen** *(alles nur Mögliche tun).*

ụnverträglich [auch: --'--] ⟨Adj.; nicht adv.⟩: **1.** *(von Speisen o. ä.) schwer od. gar nicht verdaulich.* **2.** *sich nicht mit jmdm., sich mit niemandem verstehend:* er ist sehr u. **3.** *nicht harmonierend u. deshalb nicht mit anderem zu vereinbaren:* -e Gegensätze; ⟨Abl.:⟩ **Ụnverträglichkeit** [auch: --'--], die; -.

ụnvertraut ⟨Adj.; o. Steig.; nicht adv.⟩: **a)** *nicht od. nur wenig vertraut* (b): eine -e Erscheinung; dies alles war mir u.; **b)** (landsch.) *mißtrauisch:* ein -er Mensch; ⟨Abl.:⟩ **Ụnvertrautheit,** die; -.

ụnvertretbar [auch: --'--] ⟨Adj.; o. Steig.; nicht adv.⟩: *nicht zu vertreten, nicht zu befürworten:* eine -e Methode.

ụnverwandt ⟨Adj.; o. Steig.; nicht präd.⟩: *(den Blick) längere Zeit zu jmdm., etw. hingewandt:* er starrte sie u. an.

unverwechselbar [auch: '----] ⟨Adj.; o. Steig.; nicht adv.⟩: *so eindeutig zu erkennen, daß es mit nichts zu verwechseln ist;* ⟨Abl.:⟩ **Unverwechselbarkeit** [auch: '----], die; -.

unverwehrt [auch: --'--] ⟨Adj.⟩: *ungehindert:* -en Zutritt zu etw. haben; etw. ist, bleibt jmdm. u. *(unbenommen).*

ụnverweilt [auch: --'--] ⟨Adj.⟩ (veraltend): *unverzüglich.*

ụnverwertbar [auch: '----] ⟨Adj.; o. Steig.; nicht adv.⟩: *nicht [mehr] zu verwerten.*

ụnverweslich [auch: --'--] ⟨Adj.; o. Steig.⟩ (veraltend): *der Verwesung nicht unterworfen, unvergänglich;* ⟨Abl.:⟩ **Ụnverweslichkeit** [auch: --'--], die; - (selten).

unverwischbar [ʊnfɛɐ̯'vɪʃbaːɐ̯, auch: '----] ⟨Adj.; o. Steig.; nicht adv.⟩: *nicht [mehr] wegzuwischen, zu verwischen; unauslöschlich:* -e Erinnerungen.

unverwụndbar [auch: '----] ⟨Adj.; o. Steig.; nicht adv.⟩: *nicht zu verwunden;* ⟨Abl.:⟩ **Unverwụndbarkeit** [auch: '----], die; -; **ụnverwundet** ⟨Adj.; o. Steig.; nicht adv.⟩: *ohne Verwundung.*

unverwüstlich [ʊnfɛɐ̯'vy:stlɪç, auch: '----] ⟨Adj.; nicht adv.⟩: *auch dauerndem starken Belastungen standhaltend, dadurch nicht unbrauchbar werdend, nicht entzweigehend:* ein -er Stoff für Polstermöbel; U ein -er Mensch; -e Gesundheit; -en Humor haben; diese Frau ist u.; ⟨Abl.:⟩ **Unverwüstlichkeit,** die; -.

ụnverzagt ⟨Adj.; -er, -este⟩: *zuversichtlich, beherzt;* ⟨Abl.:⟩ **Ụnverzagtheit,** die; -.

ụnverzeihbar [ʊnfɛɐ̯'tsạibaːɐ̯, auch: '----] ⟨Adj.; o. Steig.⟩: sww. ↑unverzeihlich; **unverzẹihlich** [auch: '----] ⟨Adj.; o. Steig.⟩: *so, daß es zu verzeihen ist:* ein -er Fehler.

unverzichtbar [auch: '----] ⟨Adj.; o. Steig.; nicht adv.⟩: *so wichtig, daß ein Verzicht unmöglich ist:* -e Konsumgüter; eine -e Voraussetzung, Maßnahme; diese Rechte sind u.; ⟨Abl.:⟩ **Unverzichtbarkeit** [auch: '----], die; -.

unverzịnslich [auch: '----] ⟨Adj.⟩ (Bankw.): *nicht verzinslich:* ein -es Darlehen.

unverzollt ⟨Adj.; o. Steig.; nicht adv.⟩: *nicht verzollt.*

unverzüglich [ʊnfɛɐ̯'tsy:klɪç, auch: '----] ⟨Adj.⟩ [spätmhd. unverzüglich, unter Anlehnung an ↑Verzug zu mhd. unverzogenliche, verneintes adj. 2. Part. von ↑verziehen] ⟨Adj.; o. Steig.; nicht präd.⟩: *umgehend u. ohne Zeitverzug [geschehend, eintretend]; prompt* (1): -e Hilfsmaßnahmen einleiten; er schrieb u. an seinen Vater; er reiste u. ab.

ụnvollendet [auch: --'--] ⟨Adj.; o. Steig.⟩: *nicht vollends fertig; nicht abgeschlossen; fragmentarisch.*

ụnvollkommen [auch: --'--] ⟨Adj.⟩: **1.** *mit Schwächen, Fehlern od. Mängeln [behaftet]:* der Mensch ist u.; ich spreche Französisch nur u. **2.** *unvollständig:* eine -e Darstellung; ⟨Abl.:⟩ **Ụnvollkommenheit** [auch: --'--], die; -, -en: **1.** ⟨o. Pl.⟩ *das Unvollkommensein.* **2.** *das, was unvollkommen* (1) *macht:* das Modell hat noch einige -en.

ụnvollständig [auch: --'--] ⟨Adj.⟩: *nicht vollständig; nicht alle zu einem Ganzen erforderlichen Teile habend:* ein -es Ergebnis; diese Aufzählung ist u.; ⟨Abl.:⟩ **Ụnvollständigkeit** [auch: --'--], die; -.

ụnvorbereitet ⟨Adj.; o. Steig.; nicht adv.⟩: *nicht vorbereitet; ohne Vorbereitung, aus dem Stegreif:* ein -er Vortrag; er ging u. in die Prüfung; diese Nachricht traf uns völlig u.

undẹnklich ['ʊnfo:ɐ̯dɛŋklɪç] ⟨Adj.; o. Steig.⟩ (veraltend): *sehr weit zurückliegend u. kaum mehr vorstellbar:* vor u. Zeiten; u. ferne Zeiten.

ụnvoreingenommen ⟨Adj.; o. Steig.; nicht adv.⟩: *nicht voreingenommen;* ⟨Abl.:⟩ **Ụnvoreingenommenheit,** die; -.

unvorgreiflich [auch: '----] ⟨Adj.⟩ (veraltet): *ohne einem anderen vorzugreifen zu wollen.*

ụnvorhergesehen ⟨Adj.; o. Steig.; nicht adv.⟩: *nicht vorhergesehen; ohne daß man damit gerechnet hat:* ein -es Ereignis; -e Schwierigkeiten; **ụnvorhersehbar** ⟨Adj.; o. Steig.; nicht adv.⟩: *nicht im voraus zu erkennen.*

unvorschriftsmäßig ⟨Adj.⟩: *nicht vorschriftsmäßig:* u. parken; ⟨Abl.:⟩ **Unvorschriftsmäßigkeit,** die; -, -en. **unvorsichtig** ⟨Adj.⟩: *wenig klug u. zu impulsiv (u. nicht an die sich ergebenden Folgen denkend):* eine -e Bemerkung machen; er war ja auch zu u.!; ⟨Zus.:⟩ **unvorsichtigerweise** ⟨Adv.⟩: *ohne Vorsicht, gebotene Zurückhaltung, die eigentlich nötig gewesen wäre:* er sagte u. seine Meinung; ⟨Abl.:⟩ **Unvorsichtigkeit,** die; -, -en: **1.** ⟨o. Pl.⟩ *das Unvorsichtigsein.* **2.** *etw., was unvorsichtig ist.*
unvorstellbar [auch: '−−−−] ⟨Adj.; o. Steig.⟩ (emotional): **1.** *mit Denken od. mit Phantasie nicht zu erfassen:* ein -er Glücksfall; es ist mir u., daß er uns verraten hat. **2.** ⟨intensivierend bei Adj. u. Verben⟩ *überaus, über alle Maßen:* u. leiden.
unvorteilhaft ⟨Adj.⟩: **1.** *(in der äußeren Erscheinung) einen schlechten Eindruck machend:* sie hat eine -e Figur; das Kleid ist sehr u. für dich. **2.** *nicht [sehr] vorteilhaft:* ein -es Geschäft.
unwägbar [auch: '−−−] ⟨Adj.; o. Steig.; nicht adv.⟩: *nicht wägbar; nicht zu berechnen, zu messen:* -e Risiken; ⟨Abl.:⟩ **Unwägbarkeit** [auch: '−−−−], die; -, -en: **1.** ⟨o. Pl.⟩ *das Unwägbarsein.* **2.** *etw., was unwägbar ist.*
unwahr ⟨Adj.; o. Steig.; nicht adv.⟩ [mhd. unwâr]: *nicht der Wahrheit entsprechend:* -e Behauptungen; was du da sagst, ist einfach u.; **unwahrhaftig** ⟨Adj.; o. Steig.; nicht adv.⟩ (geh.): *sich in seinen Aussagen nicht an die Wahrheit haltend;* ⟨Abl.:⟩ **Unwahrhaftigkeit,** die; -, -en: **1.** ⟨o. Pl.⟩ *das Unwahrhaftigsein.* **2.** *etw., was unwahrhaftig ist;* **Unwahrheit,** die; -, -en [mhd., ahd. unwârheit]: **1.** ⟨o. Pl.⟩ *das Unwahrsein:* die U. seiner Behauptungen ist leicht festzustellen. **2.** *etw., was unwahr ist:* die U., -en sagen.
unwahrscheinlich ⟨Adj.⟩: **1. a)** ⟨nicht adv.⟩ *aller Wahrscheinlichkeit nach nicht anzunehmen, kaum möglich:* es ist u., daß dieser Antrag genehmigt wird; **b)** *kaum der Wirklichkeit entsprechend; nicht zu glauben; unglaublich:* eine -e Geschichte; seine Darstellung ist, klingt äußerst u. **2.** (ugs.) **a)** *sehr groß, sehr viel:* da hast du ein -es Glück gehabt; das Angebot dieses Geschäfts ist u.; **b)** ⟨intensivierend bes. bei Adj. u. Verben⟩ *sehr; [in] außerordentlich[em Maße]:* was für -e Männer sie sind (Sobota, Minus-Mann 193); er ist u. dick, groß; er hat sich u. gefreut; ⟨Abl. zu 1.:⟩ **Unwahrscheinlichkeit,** die; -, -en: **1.** ⟨o. Pl.⟩ *das Unwahrscheinlichsein.* **2.** *etw., was unwahrscheinlich ist.*
unwandelbar [auch: '−−−−] ⟨Adj.; o. Steig.; nicht adv.⟩ (geh.): *so unerschütterlich fest, daß es in unvermindertem Stärke erhalten bleibt:* -e Liebe, Treue; ⟨Abl.:⟩ **Unwandelbarkeit** [auch: '−−−−−], die; -.
unwegsam [...ve:kza:m] ⟨Adj.; nicht adv.⟩ [mhd. unwegesam, ahd. unwegasam]: *so beschaffen, daß man nur unter Schwierigkeiten darauf gehen od. fahren kann; nicht leicht zugänglich:* -es Gelände; ⟨Abl.:⟩ **Unwegsamkeit,** die; - (selten).
unweiblich ⟨Adj.⟩ (oft abwertend): *nicht weiblich (1); keine weiblichen Züge aufweisend* (Ggs.: weiblich): -es Verhalten; ihre Gesichtszüge sind u.; ⟨Abl.:⟩ **Unweiblichkeit,** die; -.
unweigerlich [un'vaigɐlɪç, auch: '−−−−] ⟨Adj.; o. Steig.; nicht präd.⟩ [mhd. unweigerlîche (Adv.), zu ↑weigern]: *mit absoluter Sicherheit eintretend; nicht zu vermeiden:* die -e Folge davon ist, daß ...; eine Frage, die u. kommen muß.
unweit [mhd. unwît (Adj.)]: **I.** ⟨Präp. mit Gen.⟩ *nicht weit [entfernt] von:* das Haus liegt u. des Flusses; u. Berlins. **II.** ⟨Adv.⟩ *nicht weit [entfernt]:* u. vom Wald wohnen.
unwert ⟨Adj.; nicht adv.⟩ [mhd. unwert, ahd. unwerd] (geh.): *von geringem Wert, einen jeden Wert:* wie sich sein Dasein ... um mein eben noch so -es Leben zitterte (Kaschnitz, Wohin 162); ***einer Sache u. sein, scheinen** o. ä. (geh.): *einer Sache nicht wert sein, scheinen o. ä.):* ich bin seines Vertrauens u.; **Unwert** [-], der; -[e]s (geh.): *Wertlosigkeit.*
Unwesen, das; -s [spätmhd. unwesen = das Nichtsein]: **a)** (geh.) *übler Zustand, Mißstand;* **b)** *verwerfliches Tun, Unfug, Ruhe u. Ordnung störendes Treiben:* dem U. steuern, eine Ende machen; ***sein U. treiben** (abwertend): *einem gemeingefährlichen, verbrecherischen o. ä. Tun nachgehen):* ein Reifenstecher treibt nachts in der Stadt sein U.
unwesentlich ⟨Adj.⟩: **1.** *für das Wesen, den Kern einer Sache ohne Bedeutung:* ein paar -e Änderungen vornehmen. **2.** ⟨abschwächend vor dem Komp.⟩ *um ein geringes, wenig:* er ist nur u. jünger als du; ⟨Abl. zu 1.:⟩ **Unwesentlichkeit,** die; -, -en (selten): **1.** ⟨o. Pl.⟩ *das Unwesentlichsein.* **2.** *etw., was unwesentlich ist.*

Unwetter, das; -s, - [mhd. unweter, ahd. unwitari]: *starker Sturm mit heftigem Regen od. Hagelschlag, heftigem Gewitter:* ein schweres U. richtete großen Schaden an. **Unwetter-:** ~gebiet, das; ~geschädigte, der u. die; ~katastrophe, die; ~schaden, der; ~warnung, die.
unwichtig ⟨Adj.; nicht adv.⟩: *keine od. nur geringe Bedeutung habend; nicht wichtig:* ganz -e Dinge; Geld ist dabei u. *(irrelevant);* ⟨Abl.:⟩ **Unwichtigkeit,** die; -, -en: **1.** ⟨o. Pl.⟩ *das Unwichtigsein.* **2.** *etw., was unwichtig ist.*
unwiderlegbar [auch: '−−−−−] ⟨Adj.; o. Steig.⟩: *nicht zu widerlegen:* -e Fakten; ⟨Abl.:⟩ **Unwiderlegbarkeit** [auch: '−−−−−−], die; -; **unwiderleglich** [auch: '−−−−−]: *unwiderlegbar;* ⟨Abl.:⟩ **Unwiderleglichkeit** [auch: '−−−−−−], die; -.
unwiderruflich [auch: '−−−−−] ⟨Adj.; o. Steig.⟩: *nicht zu widerrufen, endgültig feststehend:* ein -er Entschluß; meine Entscheidung ist u.; ⟨Abl.:⟩ **Unwiderruflichkeit** [auch: '−−−−−−], die; - (selten).
unwidersprechlich [auch: '−−−−−] ⟨Adj.; o. Steig.⟩ (selten): *keinen Widerspruch zulassend;* **unwidersprochen** [auch: '−−−−−] ⟨Adj.; o. Steig.⟩: *ohne daß der geäußerten Meinung o. ä. widersprochen, Einspruch gegen sie erhoben worden ist:* diese Behauptungen dürfen nicht u. bleiben.
unwiderstehlich [ʊnvi:dɐ'ʃte:lɪç, auch: '−−−−−] ⟨Adj.⟩: **1.** *extrem ausgeprägt u. stark [wirkend], so daß man nicht widerstehen kann: eine -e Verlockung.* **2.** *aufs höchste anziehend u. außerordentlich bezaubernd [wirkend] (so daß man nicht widerstehen kann):* ihr -er Charme riß ihn hin; er hält sich bei den Frauen für u.; ⟨Abl.:⟩ **Unwiderstehlichkeit** [auch: '−−−−−−], die; -.
unwiederbringlich [auch: '−−−−−] ⟨Adj.; o. Steig.⟩ (geh.): *verloren od. vergangen ohne die Möglichkeit, das gleiche noch einmal zu haben:* eine -e Stunden; dies ist u. dahin; ⟨Abl.:⟩ **Unwiederbringlichkeit** [auch: '−−−−−−], die; -.
Unwille, der; -ns [mhd. unwille, ahd. unwill(id)o]: *lebhaftes Mißfallen, das sich in Ungehaltenheit od. Gereiztheit od. in unfreundlicher od. ablehnender Haltung gegenüber anderen äußert:* jmds. -n erregen, hervorrufen; **Unwillen,** der; -s: ↑Unwille; **unwillentlich** ⟨Adj.; o. Steig.⟩: *nicht willentlich;* **unwillig** ⟨Adj.⟩ [mhd. unwillec, ahd. unwillig]: **1. a)** *seinen Ärger, seine ablehnende Haltung zeigend:* ein -er Blick; er ist über die vielen lästigen Fragen u. geworden; u. den Kopf schütteln; **b)** *widerwillig:* er tat seine Pflicht u. **2.** (selten) *nicht gewillt:* er war u., dagegen Schritte zu unternehmen.
unwillkommen ⟨Adj.; nicht adv.⟩: *nicht gelegen kommend, nicht gern gesehen, nicht willkommen:* -er Besuch; es bin dort u.; wenn du mir helfen willst, so ist mir dein u. *(ist mir das ganz recht).*
unwillkürlich [−−'−−, auch: '−−−−] ⟨Adj.; o. Steig.⟩: *ganz von selbst geschehend; ohne es zu wollen:* eine -e Reaktion; als ich seine Stimme hörte, drehte ich mich u. um.
unwirklich ⟨Adj.⟩: *nicht der Wirklichkeit entsprechend od. nicht im Zusammenhang stehend:* eine -e Situation; seine Stimme klang u. fern und fremd; ⟨Abl.:⟩ **Unwirklichkeit,** die; -, -en: **1.** ⟨o. Pl.⟩ *das Unwirklichsein.* **2.** *etw., was unwirklich ist.*
unwirksam ⟨Adj.; nicht adv.⟩: *ohne die beabsichtigte Wirkung [hervorrufend]:* eine -e Methode; die Maßnahme erwies sich als u.; ⟨Abl.:⟩ **Unwirksamkeit,** die; - (selten).
unwirsch ⟨Adj.; -er, -[e]ste⟩ [mhd. unwirdesch = unwert; zornig, zu: unwirde = Unwert]: *mürrisch u. unfreundlich:* -e Antworten; jmdn. u. abfertigen.
unwirtlich ⟨Adj.⟩: **a)** *rauh (2 b):* in -en Regionen des ewigen Schnees; **b)** *ungastlich (2);* **c)** *rauh (2 a):* -es Klima; ⟨Abl.:⟩ **Unwirtlichkeit,** die; -.
unwirtschaftlich ⟨Adj.⟩: **1.** *nicht wirtschaftlich:* eine -e Betriebsführung; u. arbeiten. **2.** *für die Hauswirtschaft wenig od. gar nicht begabt;* ⟨Abl.:⟩ **Unwirtschaftlichkeit,** die; -.
Unwissen, das; -s (geh.): *Unwissenheit;* **unwissend** ⟨Adj.⟩: **1.** *(in bestimmter Hinsicht) kein od. nur geringes Wissen habend, unerfahren:* ein -es Kind; dumm und u. sein; sich u. stellen (↑dumm). **2.** *unbewußt;* ⟨Abl.:⟩ **Unwissenheit,** die; -: **a)** *fehlende Kenntnis von einer Sache:* er hat es aus U. falsch gemacht; R U. schützt nicht vor Strafe; **b)** *Mangel an [wissenschaftlicher] Bildung:* in vielen Ländern herrscht noch große U.
unwissenschaftlich ⟨Adj.⟩: *wenig od. überhaupt nicht wissenschaftlich fundiert;* ⟨Abl.:⟩ **Unwissenschaftlichkeit,** die; -.
unwohl ⟨Adv.⟩ [mhd. unwol]: **a)** *nicht wohl (1):* sie ist heute

etwas u.; mir ist, ich fühle mich seit gestern u.; u. werden, sein (veraltend verhüll.; *die Menstruation bekommen, haben*); **b)** *[sich] seelisch nicht wohl [befindend], unbehaglich [fühlend]:* ich fühle mich in dieser Gesellschaft sehr u.; mir ist u. bei dem Gedanken, ...; ⟨Zus.:⟩ **Unwohlsein,** das; -s: *leichte u. vorübergehende Störung des körperlichen Wohlbefindens.*

unwohnlich ⟨Adj.; nicht adv.⟩: *nicht [sehr] wohnlich; ungemütlich:* ein -er Raum; ⟨Abl.:⟩ **Unwohnlichkeit,** die; -.

Unwucht, die; -, -en (Fachspr.): *ungleichmäßig verteilte Massen eines rotierenden Körpers:* der Reifen hat große U.

unwürdig ⟨Adj.⟩ [mhd. unwirdic, ahd. unwirdig] (emotional): **1.** *nicht würdig, Würde vermissen lassend:* die -e Behandlung der Asylanten; dem -en Treiben ein Ende machen. **2.** *jmds., einer Sache nicht wert, nicht würdig* (2): er ist für ihn ein -er Gegner; du bist seines Vertrauens u.; er ist ihrer, ihrer Liebe u.; das ist eines Rechtsstaats u. *(entspricht nicht seiner Würde);* ⟨Abl. zu 1:⟩ **Unwürdigkeit,** die; -.

Unzahl, die; - (emotional): *sehr große Anzahl:* er hat eine U. Freunde; es gab eine U. kritischer Einwände; **unzählbar** [auch: '- - -] ⟨Adj.; o. Steig.; nicht adv.⟩: *nicht zu zählen;* **unzählig** [ʊn'tsɛːlɪç, auch: '- - -] ⟨Adj.; o. Steig.⟩ (emotional): **1.** ⟨nicht adv.⟩ *in so großer Zahl [vorhanden], daß man sie nicht zählen kann:* -e Menschen, Kranke, Verletzte; ich habe es -e Male versucht. **2.** ⟨intensivierend bei Adjektiven⟩ *sehr:* u. viele Menschen; **unzähligemal** ⟨Adv.⟩ (emotional): *so oft, daß man es gar nicht [mehr] zählen kann.*

unzähmbar [auch: '- - -] ⟨Adj.; o. Steig.; nicht adv.⟩: *nicht zu zähmen;* ⟨Abl.:⟩ **Unzähmbarkeit** [auch: '- - - -], die; -.

unzart ⟨Adj.⟩ (selten): *ohne, mit wenig Zartgefühl:* eine -e Anspielung; ⟨Abl.:⟩ **Unzartheit,** die; -.

¹Unze ['ʊntsə], die; -, -n [a: engl. ounce < afrz. once < lat. uncia, ↑Unze (b); b: mhd., ahd. unze < lat. uncia = ¹/₁₂ eines Asses od. einer anderen Einheit (vgl. ¹As)]: **a)** *englisches Gewichtsmaß* (28,35 g); **b)** *früheres Gewichtsmaß* (30 g).

²Unze [-], die; -, -n [frz. once, über das Vlat. zu lat. lynx < griech. lýgx = Luchs] (selten): *Jaguar.*

Unzeit, die [mhd., ahd. unzit] in der Verbindung **zur U.** (geh.; *zu einer unpassenden Zeit; zu einem Zeitpunkt, der nicht recht paßt):* er kommt immer zur U.; **unzeitgemäß** ⟨Adj.; nicht adv.⟩: **1.** *nicht zeitgemäß:* diese Haltung ist u. **2.** *der Jahreszeit nicht entsprechend:* eine ganz -e Witterung; **unzeitig** ⟨Adj.⟩ [mhd. unzîtec, ahd. unzîtig] (selten): **1.** *nicht zur rechten Zeit; zur Unzeit.* **2.** (veraltet, noch landsch.) *(von Obst o. ä.) unreif.*

unzensiert ⟨Adj.; o. Steig.; nicht adv.⟩: *nicht zensiert.*

unzerbrechlich [auch: '- - - -] ⟨Adj.; o. Steig.; nicht adv.⟩: *nicht zerbrechlich:* -es Material; ⟨Abl.:⟩ **Unzerbrechlichkeit** [auch: '- - - -], die; -.

unzerkaut ⟨Adj.; o. Steig.; nicht adv.⟩: *nicht zerkaut.*

unzerreißbar [auch: '- - - -] ⟨Adj.; o. Steig.; nicht adv.⟩: *nicht zerreißbar:* -e Fäden; ⟨Abl.:⟩ **Unzerreißbarkeit** [auch: '- - - -], die; -.

unzerstörbar [auch: '- - - -] ⟨Adj.; o. Steig.; nicht adv.⟩: *nicht zerstörbar:* -e Fundamente aus Beton; Ü sein Glaube an das Gute im Menschen war u.; ⟨Abl.:⟩ **Unzerstörbarkeit** [auch: '- - - - -], die; -; **unzerstört** ⟨Adj.; o. Steig.; nicht adv.⟩: *nicht zerstört.*

unzertrennbar [auch: '- - - -] ⟨Adj.; o. Steig.; nicht adv.⟩ (selten): *unzertrennlich;* ⟨Abl.:⟩ **Unzertrennbarkeit** [auch: '- - - - -], die; - (selten) **unzertrennlich** [auch: '- - - -] ⟨Adj.⟩ (emotional): *eng miteinander verbunden:* -e Freunde; die beiden sind u.; ⟨Unzertrennliche [auch: '- - - -] ⟨Pl.⟩ ⟨Dekl. ↑Abgeordnete⟩ *Inseparables;* ⟨Abl.:⟩ **Unzertrennlichkeit** [auch: '- - - - -], die; -.

Unzialbuchstabe [ʊn'tsja:l-], der; -ns, -n: *Buchstabe der Unzialschrift;* **Unziale** [ʊn'tsja:lə], die; -, -n [spätlat. (litterae) unciālēs = zollange Buchstaben, zu lat. uncia = ¹/₁₂ Zoll (vgl. ¹Unze)], ⟨Zus.:⟩ **Unzialschrift,** die: *(im 4./5. Jh. entwickelte) Schrift mit abgerundeten Buchstaben (die als letzte Schriftform der römischen Antike gilt).*

unziemend ⟨Adj.⟩ (selten): svw. ↑unziemlich; **unziemlich** ⟨Adj.⟩ [mhd. unzim(e)lich] (geh.): *sich nicht geziemend; gegen das, was sich gehört, verstoßend:* ein -e Anrede; ich muß dein Benehmen als u. bezeichnen; ⟨Abl.:⟩ **Unziemlichkeit,** die; -, -en [spätmhd. unzimelicheit]: **1.** ⟨o. Pl.⟩ *das Unziemlichsein.* **2.** *etw., was unziemlich ist.*

Unzierde, die; -; *Makel, Schandfleck:* * jmdn., einer

Sache zur U. gereichen (geh.; *ein schlechtes Licht auf jmdn., etw. werfen*).

unzivilisiert ⟨Adj.⟩ (abwertend): svw. ↑unkultiviert.

Unzucht, die; - [mhd., ahd. unzuht] (veraltend): *gegen die sittliche u. moralische Norm verstoßende Handlung zur Befriedigung des Geschlechtstriebs:* widernatürliche U.; U. mit Abhängigen; gewerbsmäßige U. treiben; **unzüchtig** ⟨Adj.⟩ [mhd. unzühtec, ahd. unzuhtig]: *gegen die sittliche u. moralische Norm verstoßend:* er wurde wegen Verbreitung -er *(pornographischer)* Schriften bestraft; ⟨Abl.:⟩ **Unzüchtigkeit,** die; -, -en: **1.** ⟨o. Pl.⟩ *das Unzüchtigsein.* **2.** (selten) *etw., was unzüchtig ist.*

unzufrieden ⟨Adj.⟩: *mit einem Zustand, einem Vorgang od. einem Ergebnis nicht zufrieden:* ein -es Gesicht machen; der Lehrer ist mit den Leistungen u.; dieser Mensch ist ewig u.; ⟨Abl.:⟩ **Unzufriedenheit,** die; -.

unzugänglich ⟨Adj.⟩: **1.** *nicht leicht od. gar nicht zugänglich* (1): -e Bergschluchten; das Gelände ist u. **2.** *nicht leicht od. gar nicht zugänglich* (2): ein -es Wesen haben; er ist sehr u.; ⟨Abl.:⟩ **Unzugänglichkeit,** die; -.

unzukömmlich ⟨Adj.⟩: **1.** (österr., sonst selten) *eigentlich nicht zukommend:* in -er Weise begünstigt. **2.** (österr.) *unzulänglich:* -e Ernährung. **3.** (schweiz.) *unzuträglich u. unbekömmlich;* ⟨Abl.:⟩ **Unzukömmlichkeit,** die; -, -en: **1.** ⟨o. Pl.⟩ *das Unzukömmlichsein.* **2.** ⟨Pl.⟩ (österr.) *Mißstände.*

unzulänglich ⟨Adj.⟩ (geh.): *nicht ausreichend, um bestehenden Bedürfnissen, gestellten Anforderungen, Aufgaben zu genügen od. zu entsprechen:* -e Kenntnisse; unsere Versorgung war u.; man hat unsere Bemühungen nur u. unterstützt; ⟨Abl.:⟩ **Unzulänglichkeit,** die; -, -en: **1.** ⟨o. Pl.⟩ *das Unzulänglichsein.* **2.** *etw., was unzulänglich ist.*

unzulässig ⟨Adj.; o. Steig.⟩: *nicht zulässig;* ⟨Abl.:⟩ **Unzulässigkeit,** die; -.

unzumutbar ⟨Adj.; nicht adv.⟩: *nicht zumutbar:* -e Forderungen; etw. als u. zurückweisen; ⟨Abl.:⟩ **Unzumutbarkeit,** die; -, -en: **1.** ⟨o. Pl.⟩ *das Unzumutbarsein.* **2.** *etw., was unzumutbar ist.*

unzurechnungsfähig ⟨Adj.; o. Steig.; nicht adv.⟩: *nicht zurechnungsfähig:* er war zum Zeitpunkt der Tat u.; jmdn. für u. erklären; ⟨Abl.:⟩ **Unzurechnungsfähigkeit,** die; -.

unzureichend ⟨Adj.⟩: *für einen bestimmten Zweck nicht ausreichend:* eine -e Versorgung.

unzusammenhängend ⟨Adj.; o. Steig.⟩: *ohne [Sinn]zusammenhang:* der Bewußtlose stammelte -e Worte.

unzuständig ⟨Adj.⟩: *nicht zuständig;* ⟨Abl.:⟩ **Unzuständigkeit,** die; -.

unzustellbar ⟨Adj.; o. Steig.; nicht adv.⟩ (Postw.): *(von Postsendungen) ohne Möglichkeit einer Zustellung.*

unzuträglich ⟨Adj.⟩ in der Verbindung **jmdm., einer Sache u. sein** (geh.; *schädlich, nachteilig für jmdn., etw. sein*); ⟨Abl.:⟩ **Unzuträglichkeit,** die; -, -en: **1.** ⟨o. Pl.⟩ *das Unzuträglichsein.* **2.** *etw., was unzuträglich ist.*

unzutreffend ⟨Adj.⟩: *nicht zutreffend:* eine -e Behauptung ist u.; Unzutreffendes bitte streichen! (Anmerkung auf Formularen).

unzuverlässig ⟨Adj.⟩: *nicht zuverlässig:* ein -er Mensch; politisch u. sein; ⟨Abl.:⟩ **Unzuverlässigkeit,** die; -.

unzweckmäßig ⟨Adj.⟩: *nicht zweckmäßig;* ⟨Abl.:⟩ **Unzweckmäßigkeit,** die; -.

unzweideutig ⟨Adj.⟩: *nicht zweideutig, sondern eindeutig u. klar:* eine -e Antwort; ⟨Abl.:⟩ **Unzweideutigkeit,** die; -.

unzweifelhaft [auch: '- - - -] ⟨Adj.; o. Steig.⟩: *nicht zu bezweifeln:* ein -er Erfolg; er ist u. der beste.

Upanischad [u'pa:niʃat], die; -, -en [upani'ʃa:dn̩] ⟨meist Pl.⟩ [sanskr. upaniṣad, eigtl. = das Sichniedersetzen (in der Nähe eines Lehrers)]: *philosophisch-theologische Abhandlung des Brahmanismus in Vers od. Prosa, die mit vielen ähnlichen eine ganze Gruppe von Schriften bildet.*

Uperisation [uperiza'tsjo:n], die; -, -en [Kurzwort für: Ultrapasteurisation]: *Verfahren zur schonenden Sterilisierung von Milch durch kurzes Erhitzen mittels strömenden Dampfes u. nachfolgendes rasches Abkühlen;* **uperisieren** ⟨sw. V.; hat⟩: *durch Uperisation keimfrei machen.*

Uppercut ['ʌpəkat, engl.: 'ʌpəkʌt], der; -s, -s [engl. uppercut] (Boxen): *Aufwärtshaken.*

Upper ten ['ʌpə 'tɛn] ⟨Pl.⟩ [engl., gek. aus: upper ten thousand (bildungsspr.)]: *die oberen Zehntausend; Oberschicht.*

üppig ['ʏpɪç] ⟨Adj.⟩ [mhd. üppic, ahd. uppīg, uppīg = überflüssig, u. a.]: **1. a)** *in quellender, verschwenderischer Fülle vorhanden; überaus reich, verschwenderischer,*

kräftig-dichter Fülle [vorhanden]: -e Vegetation; eine -e Blütenpracht; Ü in -en Farben; das Essen ist nicht ü. *(sehr viel)*, aber gut; sie haben es nicht ü. *(haben nicht viel Geld);* **b)** ⟨nicht adv.⟩ *rundliche, volle Formen zeigend:* ein -er Busen; -e Lippen; -e Frauengestalten. **2.** (landsch.) *übermütig, unbescheiden, selbstbewußt:* er wird mir langsam zu ü.; ⟨Abl.:⟩ **Üppigkeit,** die; -.

up to date ['ʌp tə 'deɪt; engl., eigtl. = bis auf den heutigen Tag] (bildungsspr.): *zeitgemäß, auf dem neuesten Stand.*

Ur [u:ɐ̯], der; -[e]s, -e: svw. ↑Auerochse.

Urabstimmung, die; -, -en [eigtl. = unmittelbare, direkte Abstimmung]: *Abstimmung aller zu dem betreffenden Unternehmen od. Gebiet gehörenden Mitglieder einer Gewerkschaft od. sonstigen Organisation, mit der z.B. über die Durchführung eines Streiks od. über einen Tarifabschluß entschieden werden soll.*

Uradel, der; -s: *alter, nicht durch Adelsbrief o.ä. erworbener Adel.*

Urahn, der; -[e]s u. -en, -en [mhd. urane, ahd. urano]: **a)** *ältester nachweisbarer od. sehr früher Vorfahr;* **b)** (veraltet, noch landsch.) *Urgroßvater;* **¹Urahne,** der; -n, -n: Nebenf. von ↑Urahn; **²Urahne,** die; -, -n: w. Form zu ↑Urahn.

uralt ⟨Adj.; o. Steig.; nicht adv.⟩ [mhd., ahd. uralt] (emotional übertreibend): *sehr alt:* ein -er Mann; -es Gemäuer; in -en Zeiten; das ist ein -er Trick; der Witz ist u.; **Uralter,** das; -s: *ganz frühes Zeitalter, Vorzeit.*

Urämie [urɛ'mi:], die; -, -n [...i:ən; zu griech. oὖron = Harn u. haĩma = Blut] (Med.): *Vergiftung des Organismus mit nicht ausgeschiedenen Schlackenstoffen im Harn; Harnvergiftung;* ⟨Abl.:⟩ **urämisch** [u'rɛ:mɪʃ] ⟨Adj.; o. Steig.⟩ (Med.): *auf Urämie beruhend, durch sie entstanden.*

Uran [u'ra:n], das; -s [nach dem (ebenfalls im 18. Jh. entdeckten) Planeten Uranus] (Chemie): *radioaktives, weiches, silberglänzendes Schwermetall, das als Kernbrennstoff u. zur Herstellung von Kernwaffen verwendet wird (chemischer Grundstoff);* Zeichen: U

Uran-: ~bergbau, der; ~bergwerk, das; ~blei, das (Kernphysik): *als Endglied beim Zerfall von Uran auftretendes Isotop des Bleis;* ~brenner, der (seltener): *mit Uran betriebener Kernreaktor;* ~erz, das; ~glimmer, der: *uranhaltiges Mineral in Form von zitronengelben od. grünlichen glimmerigen Kristallen in dünnen Tafeln;* ~haltig ⟨Adj.; nicht adv.⟩; ~mine, die; ~oxid, (chem. fachspr. für:) ~oxyd, das: *in verschiedenen Formen vorkommende Sauerstoffverbindung des Urans;* ~pechblende, die; ~pecherz, das: ↑Pechblende; ~strahlung, die: ~vorkommen, das.

Uranfang, der; -[e]s, Uranfänge: *erster Anfang, Ursprung;* ⟨Abl.:⟩ **uranfänglich** ⟨Adj.; o. Steig.; nicht präd.⟩.

Urangst, die; -, Urängste: *ursprüngliche, kreatürliche Angst.*

Uranismus [ura'nɪsmʊs], der; - [zu Urania, dem Beinamen der altgriech. Liebesgöttin Aphrodite (ihr Vater Uranos soll seine Tochter ohne eine Frau gezeugt haben)] (selten): *männliche Homosexualität;* **Uranist** [...'nɪst], der; -en, -en (selten): *Homosexueller.*

urassen ['orasən] ⟨sw. V.; hat⟩ [zu landsch. Uraß = Speisereste] (österr. ugs.): *verschwenden, [schlemmend] vergeuden;* ⟨Abl.:⟩ **Urasserei** [orasə'raɪ], die; -, -en (österr. ugs.): *Verschwendung.*

Urat [u'ra:t], das; -[e]s, -e [zu griech. oὖron = Harn] (Chemie, Med.): *Natrium- od. Kaliumsalz der Harnsäure;* **uratisch** ⟨Adj.; o. Steig.⟩ (Med.): **a)** *durch Harnsäure hervorgerufen;* **b)** *Harnsäure betreffend.*

uraufführen ⟨sw. V.; hat⟩ *(ein Musikwerk, ein Theaterstück, einen Film) zum ersten Male aufführen:* dieser Film wurde 1960 uraufgeführt; sie brauchten Geld, um das Stück uraufzuführen; ⟨Abl.:⟩ **Uraufführung,** die; -, -en: *erste Aufführung eines neuen Werkes.* Vgl. Premiere.

Uräusschlange [u'rɛ:ʊs-], die; -, -n [griech. ouraĩos = am Ägypt.]: *braune bis schwarze Giftschlange (als Sonnensymbol am Diadem altägyptischer Könige).*

urban [ur'ba:n] ⟨Adj.⟩ [lat. urbānus, zu: urbs = Stadt]: **1.** (bildungsspr.) *gebildet u. weltgewandt, weltmännisch:* -es Gebaren. **2.** *für die Stadt, für städtisches Leben charakteristisch, in der Stadt üblich:* -e Lebensbedingungen; ⟨Abl.:⟩ **Urbanisation** [urbanizaˈtsi̯o:n], die; -, -en [1: span. urbanización]: **1. a)** *städtebauliche Erschließung:* die U. eines neuen Erholungsgebiets; **b)** *durch städtebauliche Erschließung entstandene moderne Stadtsiedlung:* Drei -en zwischen Alicante und Valencia (MM 6. 5. 72, 35). **2.** *Verstädterung, Verfeinerung;* **urbanisieren** [...'zi:rən] ⟨sw. V.; hat⟩: **1.** *städ-*

tebaulich erschließen. **2.** *verfeinern, verstädtern;* ⟨Abl.:⟩ **Urbanisierung,** die; -, -en: *das Urbanisieren;* **Urbanist,** der; -en, -en: *Wissenschaftler auf dem Gebiet der Urbanistik;* **Urbanistik,** die; -: *Wissenschaft, die sich mit dem Phänomen der Stadt befaßt;* **urbanistisch** ⟨Adj.; o. Steig.⟩: *die Urbanistik betreffend;* **Urbanität** [...ni'tɛ:t], die; - [lat. urbānitās]: **a)** *Bildung; feine, weltmännische Art;* **b)** *städtische Atmosphäre.*

urbar ['u:ɐ̯ba:ɐ̯; aus dem Niederd., zu mniederd. orbar, mhd. urbar, ↑Urbar] in der Verbindung **u. machen** *(durch Rodung, Be- od. Entwässerung o.ä. zur landwirtschaftlichen Nutzung geeignet machen; kultivieren* 1): ein Stück Land, ein Moor u. machen; **Urbar** [ʊr'ba:ɐ̯, auch: 'u:ɐ̯ba:ɐ̯], das; -s, -e [mhd. urbar, urbor = zinstragendes Grundstück, zu mhd. erbern, ahd. urberan = hervorbringen]: *mittelalterl. Güter- u. Abgabenverzeichnis großer Grundherrschaften, Grundbuch;* **urbarisieren** [u:ɐ̯bari'zi:rən] ⟨sw. V.; hat⟩ (schweiz.): *urbar machen;* ⟨Abl.:⟩ **Urbarisierung,** die; -, -en (schweiz.): *Urbarmachung;* **Urbarium** [ʊr'ba:ri̯ʊm], das; -s, ...ien [...i̯ən]: svw. ↑Urbar; **Urbarmachung,** die; -, -en.

Urbedeutung, die; -, -en: *ursprüngliche Bedeutung.*

Urbeginn, der; -[e]s: vgl. Uranfang: seit U.

Urbestandteil, der; -[e]s, -e: *ursprünglicher Bestandteil.*

Urbevölkerung, die; -, -en: *erste, ursprüngliche Bevölkerung eines Gebietes.*

Urbewohner, der; -s, -: vgl. Urbevölkerung.

urbi et orbi ['ʊrbi ɛt 'ɔrbi; lat. = der Stadt (Rom) und dem Erdkreis] (kath. Kirche): *Formel für päpstliche Erlasse u. Segenspendungen:* etw. urbi et orbi (bildungsspr.; *der ganzen Welt)* verkünden.

Urbild, das; -[e]s, -er [nach griech. archétypon, ↑Archetyp]: **a)** *[lebendes] tatsächliches Vorbild, das einer Wiedergabe, einer künstlerischen Darstellung zugrunde liegt:* die -er der Gestalten Shakespeares; **b)** *ideales, charakteristisches Vorbild, Inbegriff:* er ist ein U. von Kraft und Lebensfreude; ⟨Abl.:⟩ **urbildlich** ⟨Adj.; o. Steig.⟩: *wie ein Urbild [wirkend].*

urchig ['ʊrçɪç] ⟨Adj.⟩ [alemann. Form von ↑urig] (schweiz.): *urwüchsig, echt:* ein -er Mensch.

Urchristentum, das; -s: *der Anfang des Christentums in der Zeit des sich allmählich verbreitenden christlichen Glaubens;* **urchristlich** ⟨Adj.; o. Steig.⟩: **a)** *zum Urchristentum gehörend, von dort stammend;* **b)** *die ersten Christen betreffend.*

Urdarm, der; -[e]s (Biol.): *bei der Keimesentwicklung eines Lebewesens sich bildende, einen Hohlraum umschließende Einstülpung mit dem Urmund als Mündung nach außen;* vgl. Gastrozöl; ⟨Zus.:⟩ **Urdarmtier,** das: svw. ↑Gasträa.

urdeutsch ⟨Adj.; o. Steig.⟩: *für einen Deutschen od. etw. Deutsches typisch:* eine -e Sitte.

Urdruck, der; -[e]s, Urdrucke (Problemschach): *Erstveröffentlichung eines Problems.*

Urea ['u:rea], die; - [nlat. urea, zu griech. oὖron = Harn] (Med.): *Harnstoff;* **Ureid** [ur'i:t], das; -[e]s, -e (Chemie): *jede von Harnstoff abgeleitete chemische Verbindung.*

ureigen ⟨Adj.; o. Komp.; nur attr.⟩ (emotional): *jmdm. ganz allein gehörend, ihn im besonderen Maß kennzeichnend, ihm eigentümlich:* ein -es Interesse; jmds. -er Lebensrhythmus; ⟨häufig noch nachdrücklicher im Sup.:⟩ ob ich das auch in seiner -sten Sache; **ureigentümlich** ⟨Adj.; o. Steig.; nicht adv.⟩: *in ureigenen Maße eigentümlich.*

Ureinwohner, der; -s, -: vgl. Urbevölkerung.

Ureltern ⟨Pl.⟩: **1.** (veraltet) *jmds. Urahnen, Urahnen* (a). **2.** (christl. Rel.) *Eltern des Menschengeschlechts:* Adam und Eva, unsere U.

Urenkel, der; -s, -: **a)** *Kind des Enkels od. der Enkelin; Großenkel;* **b)** *später Nachfahre, Nachkomme;* **Urenkelin,** die; -, -nen: *Tochter des Enkels od. der Enkelin; Großenkelin.*

Ureter [u're:tɐ], der; -s, -en [ure'te:rən], auch: - [griech. ourêtér, zu: oὖron = Harn] (Med.): *Harnleiter;* **Urethan** [ure'ta:n], das; -s, -e [ure'te:rən] (Chemie): *in vielen Arten vorkommende Ester einer ammoniakhaltigen Säure, der u.a. für Schlaf-u. Schädlingsbekämpfungsmittel benutzt wird;* **Urethra** [u're:tra], die; -, ...thren [griech. ouréthra] (Med.): *Harnröhre;* **Urethritis** [ure'tri:tɪs], die; -, ...itiden [...i'ti:dn] (Med.): *Entzündung der Harnröhre;* **uretisch** [u're:tɪʃ] ⟨Adj.; o. Steig.⟩: *harntreibend.*

urewig ⟨Adj.; o. Steig.⟩ (emotional): *sehr lange Zeit [zurückliegend]:* das dauert ja u. [lange]; vor -en Zeiten.

Urfassung, die; -, -en: *erste, ursprüngliche Fassung eines literarischen od. musikalischen Kunstwerkes.*

Urfehde, die; -, -n [mhd. urvḗhe(de), zu: ur- in der Grundbed.

= (her)aus, also eigtl. = das Herausgehen aus der Fehde]
(MA.): *durch Eid bekräftigter Verzicht auf Rache u. auf
weitere Kampfhandlungen:* U. schwören.

Urform, die; -, -en: *erste, ursprüngliche Form;* **urformen**
⟨sw. V.; nur im Inf. u. 2. Part. gebr.⟩ (Technik): *durch
Gießen, Sintern o. ä. einen festen Körper aus verflüssigtem
od. pulverförmigem Material fertigen.*

Urgemeinde, die; -, -n: *urchristliche Gemeinde, älteste Ge-
meinde der Judenchristen* (1) *in Jerusalem.*

urgemütlich ⟨Adj.; o. Steig.⟩ (ugs.): *sehr, überaus gemütlich:*
ein -es Zimmer; ⟨Abl.:⟩ **Urgemütlichkeit,** die; -.

urgent [ʊrˈgɛnt] ⟨Adj.; -er, -este⟩ [lat. urgēns (Gen.: urgen-
tis), adj. 2. Part. von: urgēre, ↑urgieren] (bildungsspr. veral-
tend): *unaufschiebbar, dringend;* **Urgenz** [...nts], die; -, -en
[mlat. urgentia] (bildungsspr. veraltend): *Dringlichkeit.*

urgermanisch ⟨Adj.; o. Steig.⟩: *zum frühen, ältesten Ger-
manentum gehörend.* ↰

Urgeschichte, die; -: a) *ältester Abschnitt der Menschheits-
geschichte;* b) *Wissenschaft von der Urgeschichte* (a); ⟨Abl.:⟩
Urgeschichtler, der; -s, -: *Kenner, Erforscher der Urgeschich-
te* (a); **urgeschichtlich** ⟨Adj.; o. Steig.⟩: vgl. geschichtlich.

Urgesellschaft, die; -: *die menschliche Gesellschaft in ihrer
ursprünglichen [vorgestellten u. idealisierten] Form.*

Urgestalt, die; -, -en: *ursprüngliche Gestalt von etw.*

Urgestein, das; -[e]s, -e: *Gestein [vulkanischen Ursprungs],
das ungefähr in seiner ursprünglichen Form erhalten ist.*

Urgewalt, die; -, -en (geh.): *sehr große Kraft, [Natur]gewalt:*
die U. des Meeres; **urgewaltig** ⟨Adj.; o. Steig.⟩ a) (geh.)
überaus gewaltig, übermächtig: ein -er Erdstoß; b) (ugs.)
überaus, ungewöhnlich groß: dieser Kürbis ist ja u.

urgieren [ʊrˈgiːrən] ⟨sw. V.; hat⟩ [lat. urgēre] (bes. österr.):
drängen, nachdrücklich betreiben; nachfragen.

Urgroßeltern ⟨Pl.⟩: *Eltern des Großvaters od. der Großmutter;*
Urgroßmutter, die: *Mutter der Großmutter od. des Großva-
ters;* ⟨Abl.:⟩ **urgroßmütterlich** ⟨Adj.; o. Steig.; nicht präd.⟩;
Urgroßvater, der: *Vater des Großvaters od. der Großmutter;*
⟨Abl.:⟩ **urgroßväterlich** ⟨Adj.; o. Steig.; nicht präd.⟩.

Urgrund, der; -[e]s, Urgründe ⟨Pl. selten⟩: *letzter, tiefster
Grund:* der U. alles Seins.

Urheber, der; -s, - [spätmhd. urheber, unter Einfluß von
lat. auctor (↑Autor) zu mhd. urhap, ahd. urhab = Ursache,
Ursprung]: a) *derjenige, der etw. bewirkt od. veranlaßt hat:*
die U. *(Initiatoren)* des Staatsstreichs wurden verhaftet;
nach dem U. suchen; er wurde zum geistigen U. einer
neuen Kunstrichtung; b) (bes. jur.) *Verfasser eines Werkes
der Literatur, Musik od. bild. Kunst; Autor.*

urheber-, Urheber- (Urheber b): ~**recht,** das (jur.): a) *das
Recht, über die eigenen schöpferischen Leistungen, Kunst-
werke o. ä. allein verfügen zu können;* b) *die dieses Recht
betreffenden gesetzlichen Bestimmungen,* dazu: ~**rechtler**
[-rɛçtlɐ], der: *Jurist, bes. Rechtsanwalt, der sich auf Fragen
des Urheberrechts spezialisiert hat,* ~**rechtlich** ⟨Adj.; o.
Steig.; nicht präd.⟩: *das Urheberrecht betreffend, durch
das Urheberrecht:* auch Übersetzungen sind u. geschützt;
~**[rechts]schutz,** der (jur.): *durch das Urheberrecht festgeleg-
ter u. gesicherter Schutz, den ein Urheber in bezug auf
sein Werk genießt.*

Urheberin, die; -, -nen: w. Form zu ↑Urheber; **Urheberschaft,**
die; -: *das Urhebersein.*

Urheimat, die; -, -en ⟨Pl. ungebr.⟩: *eigentliche, ursprüngliche,
älteste erschließbare Heimat, bes. eines Volk[sstamm]es.*

Urian [ˈuːri̯aːn], der; -s, -e [H. u.]: a) (veraltet abwertend)
unwillkommener, unliebsamer Mensch; b) ⟨o. Pl.⟩ *der Teu-
fel.* Vgl. Meister Urian.

Uriasbrief [uˈriːas-], der; -[e]s, -e [nach dem Brief, mit dem
im A.T. David den Urias, den Ehemann der Bathseba,
in den Tod schickte (2. Sam. 11)]: *Brief, der dem Überbrin-
ger Unglück bringt.*

urig [ˈuːrɪç] ⟨Adj.⟩ [mhd. urich]: a) *urwüchsig, urtümlich,
ungekünstelt:* ein -er Wuschelkopf; er hat Durst auf ein
-es Bier; b) *sonderbar, originell, seltsam:* ein -er Kauz.

Urin [uˈriːn], der; -s, -e ⟨Pl. ungebr.⟩ [lat. ūrīna, urspr.
= Wasser] (Med.): *[ausgeschiedener] Harn;* der U. ist
o. B. *(ohne krankhaften Befund);* bringen Sie Ihren U.
[zur Untersuchung] mit (Aufforderung des Arztes); die
Kranke kann den U. nicht halten; R ich hab, spüre das
im U. (salopp; *ich ahne, spüre es genau*).

Urin-: ~**ausscheidung,** die; ~**entleerung,** die; ~**glas,** das: *Uri-
nal* (1); ~**probe,** die (Med.); ~**untersuchung,** die.

urinal [uriˈnaːl] ⟨Adj.; o. Steig.⟩ [spätlat. ūrīnālis]: *den Urin*

betreffend, zum Urin gehörend; **Urinal** [-], das; -s, -e: **1.**
in der Krankenpflege gebräuchliches Glasgefäß (Ente 3 *od.
bauchige Flasche) mit weitem Hals zum Auffangen des
Urins bei Männern.* **2.** (Sanitärbranche) *(in Herrentoiletten)
an der Wand befestigtes Becken zum Urinieren;* **urinieren**
[uriˈniːrən] ⟨sw. V.; hat⟩ [mlat. urinare]: *harnen;* **urinös**
[...ˈnøːs] ⟨Adj.; o. Steig.; nicht adv.⟩ (Med.): *harnähnlich,
Harnstoff enthaltend.*

Urinstinkt, der; -[e]s, -e: *ursprünglicher, im Unterbewußtsein
erhalten gebliebener Instinkt.*

Urkirche, die; -: vgl. Urchristentum, Urgemeinde.

Urknall, der; -[e]s [nach engl.-amerik. big bang, eigtl. =
großer Knall]: *das plötzliche Explodieren der zum Zeitpunkt
der Entstehung des Weltalls extrem dicht zusammengedräng-
ten Materie (das die heute angenommene Expansion des
Weltalls bedingt).*

urkomisch ⟨Adj.; o. Steig.⟩: *sehr, äußerst komisch.*

Urkraft, die; -, Urkräfte: *ursprüngliche, natürliche, elementa-
re* (2) *Kraft:* Urkräfte haben hier gewirkt.

Urkunde, die; -, -n [mhd. urkünde, ahd. urchundi, eigtl.
= Erkenntnis]: *[amtliches] Schriftstück, durch das etw.
beglaubigt od. bestätigt wird; Dokument mit Rechtskraft:*
eine standesamtliche U.; die U. ist notariell beglaubigt;
eine U. ausfertigen, ausstellen, unterzeichnen, hinterlegen;
⟨Abl.:⟩ **urkunden** ⟨sw. V.; hat⟩ (Fachspr.): a) *(heute als
historisch geltende) Schriftstücke ausstellen:* der Bischof
von Metz hat seinerzeit französisch geurkundet; b) *urkund-
lich erscheinen:* die Staufer urkunden seit dem 11. Jahrhun-
dert.

urkunden-, Urkunden-: ~**beweis,** der (jur.): *Beweis durch Vor-
lage von [öffentlichen] Urkunden;* ~**fälschung,** der: *jmd., der
eine Urkunde gefälscht hat,* dazu: ~**fälschung,** die; ~**for-
scher,** der: *Gelehrter, der historische Urkunden erforscht,*
dazu: ~**forschung,** die; ~**lehre,** die: **1.** *Wissenschaft, die
sich mit der Bestimmung des Wertes von Urkunden als
historischen Zeugnissen u. mit der Feststellung ihrer Echtheit
od. Unechtheit befaßt; Diplomatik.* **2.** *Lehrbuch der Urkun-
denlehre* (1); ~**sammlung,** die.

urkundlich ⟨Adj.; o. Steig.⟩: *durch, mit Urkunden [belegt];
dokumentarisch* (1): ein -er Nachweis; diese Schenkung
ist u. [bezeugt]; **Urkundsbeamter,** der (jur.): *Beamter in
einer Geschäftsstelle* (b).

Urlandschaft, die; -, -en: *ursprüngliche, urtümlich wirkende
Landschaft.*

Urlaub [ˈuːɡlaʊ̯p], der; -[e]s, -e [mhd., ahd. urloup = Erlaub-
nis (wegzugehen, zu ↑erlauben) (in Betrieben, Behörden,
beim Militär nach Arbeitstagen gezählte) dienst-, arbeits-
freie Zeit, die jmd. [zum Zwecke der Erholung] erhält:*
ein kurzer, mehrwöchiger, tariflich festgelegter U.; U. an
der See, im Gebirge; ein verregneter U.; keinen U. mehr
haben; mir steht noch U. zu; U. (militär.; *Ausgang*) bis
zum Wecken; U. beantragen, bekommen; den, seinen U.
antreten; jmdm. U. sperren; [unbezahlten] U. nehmen;
sich zwei -e im Jahr erlauben können; U. von der Familie
machen; den U. unterbrechen, vorzeitig abbrechen; mir
steht noch U. [für Weihnachten] aufgespart; wo willst du
deinen U. verbringen?; auf, in, im U. sein; jmdn. auf
U. schicken; er ist auf U. hier, kommt Sonntag auf U.;
jmdn. aus dem U. zurückrufen; in U. gehen, fahren; sie
hat sich im U. gut erholt; in U. gefahren sein; wovon
U. zurück; ⟨Abl.:⟩ **urlauben** ⟨sw. V.; hat⟩ (ugs.): *Urlaub
machen, seinen Urlaub verbringen;* **Urlauber,** der; -s, - [urspr.
= vom Militärdienst vorübergehend Freigestellter]: *jmd.,
der gerade Urlaub macht u. diesen nicht an seinem Wohn-
sitz verbringt]:* viele U. zieht es in den sonnigen Süden; der
Strom der U. reißt nicht ab.

Urlauber- (vgl. auch: Urlaubs-): ~**schiff,** das: *Schiff für Ur-
laubsreisen;* ~**siedlung,** die: *Siedlung mit Ferienhäuschen
od. Bungalows für Urlauber* (a); ~**zug,** der: a) *Sonderzug
od. in Ferienzeiten zusätzlich verkehrender Zug für Urlauber*
(a); b) *für auf Urlaub fahrende Soldaten eingesetzter Zug.*

Urlaubs-, Urlaubs- (vgl. auch: Urlauber-): ~**anschrift,** die:
Anschrift während des Urlaubs; ~**anspruch,** der: *[durch Tarif
od. Einzelvertrag festgelegter] Anspruch auf eine bestimmte
Zahl von Urlaubstagen im Jahr;* ~**dauer,** die; ~**gast,** der;
~**geld,** das: a) *zusätzliche Zahlung des Arbeitgebers an die
Arbeitnehmer als Zuschuß zur Finanzierung des Urlaubs;*
b) *für den Urlaub gespartes, zurückgelegtes Geld;* ~**gesuch,**
das; ~**kasse,** die: vgl. ~geld (b); ~**liste,** die: *in einem Betrieb*

zu Anfang des Jahres umlaufende Liste, in der jeder Arbeitnehmer seinen voraussichtlichen u. gewünschten Urlaubstermin einträgt; ~ort, der ⟨Pl. -e⟩; ~plan, der ⟨meist Pl.⟩: *was für Urlaubspläne habt ihr dieses Jahr?;* ~platz, der: vgl. Ferienplatz; ~reif ⟨Adj.⟩ *in der Verbindung* **u. sein** (ugs.; *durch viel Arbeit so erschöpft sein, daß man den Urlaub dringend nötig hat)*; ~reise, die: *an den Urlaubsort führende Reise,* dazu: ~reisende, der u. die; ~schein, der (Milit.): *Schein (3), auf dem bestätigt wird, daß der Betreffende für einen bestimmten Zeitraum Urlaub hat [u. die Kontrollen am Kasernentor passieren darf];* ~sperre, die: **1.** (bes. Milit.) *Verbot, Urlaub zu nehmen:* es besteht U. **2.** (bes. österr.) *vorübergehende Schließung eines Geschäftes wegen Betriebsurlaubs:* bei unserm Bäcker ist zwei Wochen U.; ~tag, der; ~termin, der; ~überschreitung, die; ~verlängerung, die; ~vertretung, die: **a)** *stellvertretende Übernahme der Arbeiten u. Dienstgeschäfte von jmd., der im Urlaub ist;* **b)** *Person, die diese Stellvertretung übernimmt;* ~zeit, die: **a)** *Zeit, in der man viele Urlaub machen, Reisezeit;* **b)** *Zeitraum, Zeitspanne des eigenen Urlaubs.*

Urlinde [ʊr'lɪndə], die; -, -n [umgebildet aus ↑Urninde] (bildungsspr. selten): *homosexuell veranlagte Frau, die sexuell die aktive Rolle spielt.*

Urmeer, das; -[e]s, -e: *Meer der frühesten Erdzeitalter.*

Urmensch, der; -en, -en: *Mensch der frühesten anthropologischen Entwicklungsstufe, Mensch der Altsteinzeit;* ⟨Abl.:⟩ **urmenschlich** ⟨Adj.; o. Steig.⟩: **1.** *die Urmenschen betreffend, von ihnen stammend:* -e Werkzeuge. **2.** *seit Anbeginn zum Wesen des Menschen gehörig, typisch menschlich.*

Urmeter, das; -s: *ursprüngliches Maß, Norm des Meters (dessen Prototyp in Sèvres bei Paris lagert).*

Urmund, der; -[e]s (Biol.): vgl. Urdarm; ⟨Zus.:⟩ **Urmundlippe,** die: vgl. Invagination (2).

Urmutter, die; -, Urmütter: *Stammutter der Menschen.*

Urne ['ʊrnə], die; -, -n [lat. urna = (Wasser)krug]: **1.** *krugartiges, bauchiges, meist künstlerisch verziertes Gefäß aus Ton, Bronze o. ä., in dem (bei Feuerbestattungen) die Asche eines Verstorbenen aufbewahrt u. beigesetzt wird (früher auch zur Aufnahme von Grabbeigaben).* **2.** *kastenförmiger, geschlossener [Holz]behälter mit einem schmalen Schlitz oben zum Einwerfen des Stimmzettels bzw. Wahlumschlags bei Wahlen; Wahlurne: das Volk wird zu den -n gerufen* (geh.; *aufgefordert, wählen zu gehen*). **3.** *Gefäß, aus dem die Teilnehmer an einer Verlosung ihre Losnummern ziehen.*

Urnen-: ~beisetzung, die; ~feld, das; ~friedhof: *vorgeschichtlicher Friedhof mit Urnengräbern,* dazu: ~felderkultur, die, ~felderzeit, die: *Zeitabschnitt in der späten Bronzezeit mit vorherrschender Urnenfelderkultur;* ~friedhof, der; ~grab, das; ~hain, der (geh., veraltend): *Friedhof [steil] mit Urnengräbern;* ~halle, die: *Halle auf einem Friedhof mit in den Fußboden u. in die Wände eingelassenen Urnengräbern;* ~nische, die: *Nische in Friedhofsmauern u. übereinandergeschichteten Blöcken, in die meist mehrere Urnen aus einer Familie gestellt werden können.* Vgl. Kolumbarium.

Urninde [ʊr'nɪndə], die; -, -n [vgl. Uranismus] (bildungsspr. selten): *homosexuelle Frau;* **Urning** ['ʊrnɪŋ], der; -s, -e (selten): svw. ↑Uranist.

Urobilin [urobi'li:n], das; -s [zu griech. ouron = Harn u. lat. bilis = Galle] (Med.): *mit dem Harn ausgeschiedener Gallenfarbstoff;* **urogenital** ⟨Adj.; o. Steig.⟩ (Med.): *zu den Harn- u. Geschlechtsorganen gehörend, diese betreffend;* ⟨Zus.:⟩ **Urogenitalsystem,** das, **Urogenitaltrakt,** der (Med.).

U-Rohr ['u:-], das; -[e]s, -e (Technik): *U-förmiges Rohr.*

Urolith [...'li:t, auch: ...lɪt], der; -s u. -en, -e[n] [zu griech. ouron = Harn u. ↑-lith] (Med.): *Harnstein;* **Urologe,** der; -n, -n [↑-loge]: *Wissenschaftler auf dem Gebiet der Urologie u. Facharzt für Blasen- u. Nierenleiden;* **Urologie,** die; - [↑-logie]: **1.** *Teilgebiet der Medizin, auf dem man sich mit der Funktion u. den Erkrankungen der Harnorgane befaßt.* **2.** (Med. Jargon) *urologische Abteilung eines Krankenhauses;* **urologisch** ⟨Adj.; o. Steig.; nicht präd.⟩: *die Urologie betreffend;* **Urometer,** das; -s, - [↑-meter] (Med.): *Vorrichtung zur Bestimmung des spezifischen Gewichts von Harn.*

Uroma, die; -, -s (Kinderspr.): *Urgroßmutter;* **Uropa,** der; -s, -s (Kinderspr.): *Urgroßvater.*

Uroskopie [urosko'pi:], die; -, -n [...i:ən; zu griech. ouron = Harn u. skopeĩn = betrachten] (Med.): *Untersuchung des Urins.*

urplötzlich ⟨Adj.; o. Steig.; nicht präd.⟩: *ganz plötzlich.*

Urprodukt, das; -[e]s, -e: *unmittelbar aus der Natur gewonne-*

nes Produkt; **Urproduktion,** die; -, -en (Wirtsch.): *Gewinnung von Gütern unmittelbar aus der Natur (durch Land- u. Forstwirtschaft, Fischerei, Jagd, Bergbau).*

Urquell, der; -[e]s, -e ⟨Pl. selten⟩ (dichter.): vgl. Quell (2): der U. alles Lebens; **Urquelle,** die; -, -n: *letzter Ursprung.*

Ursache, die; -, -n [spätmhd. ursache, urspr. = erster, eigentlicher Anlaß zu gerichtlichem Vorgehen; vgl. Sache]; *etw. (Sachverhalt, Vorgang, Geschehen), was eine Erscheinung, eine Handlung od. einen Zustand bewirkt, veranlaßt; eigentlicher Anlaß, Grund: die eigentliche, wirkliche, unmittelbare U.; innere und äußere -n; was war die U. des Unfalls/für den Unfall?; hier liegt die auslösende U.;* die U. ermitteln, feststellen, erkennen; wir müssen der U. nachgehen, auf die Spur kommen; der Wagen ist aus unbekannter U. von der Straße abgekommen; das Gesetz von U. und Wirkung; etw. wird zur U. für etw.; du hast alle U. (formelhaft; *Grund*), dich über diese Lösung zu freuen; R kleine U., große Wirkung; keine U.! (formelhaft; *bitte!; gern geschehen!*); ⟨Zus.:⟩ **Ursachenforschung,** die. (bes. Philos.); ⟨Abl.:⟩ **ursächlich** ⟨Adj.; o. Steig.⟩ [spätmhd. ursachlich]: **a)** *die Ursache betreffend;* **b)** *die Ursache bildend, kausal:* die Dinge stehen in -em Zusammenhang; der Gerichtsmediziner stellte fest, daß Mißhandlungen für den Tod des Kindes u. gewesen waren; ⟨Abl.:⟩ **Ursächlichkeit,** die; -, -en ⟨Pl. ungebr.⟩: *Kausalität.*

Urschel ['ʊrʃl], die; -, -n [eigtl. Kosef. des w. Vornamens Ursula] (landsch., bes. ostmd.): *törichte [junge] Frau.*

urschen ['ʊrʃn] ⟨sw. V.; hat⟩ (ostmd.): svw. ↑urassen.

Urschlamm, der; -[e]s: svw. ↑Urschleim.

Urschleim, der; -[e]s: *gallertige Masse als Grundsubstanz alles Lebens:* *vom U. an (von den ersten Anfängen an).*

Urschrift, die; -, -en: *Original eines Schriftwerkes, einer Urkunde o. ä.;* ⟨Abl.:⟩ **urschriftlich** ⟨Adj.; o. Steig.⟩: *in, als Urschrift:* eine -e Ausfertigung; wir senden Ihnen den Vertrag u.

ursenden ⟨sw. V.; hat; nicht in den finiten Personalformen im Hauptsatz⟩ (Rundf., Ferns.): *zum erstenmal senden:* das Hörspiel soll Anfang Oktober ursendet werden; **Ursendung,** die; -, -en (Rundf., Ferns.): vgl. Uraufführung.

Ursprache, die; -, -n: **1.** (Sprachw.) svw. ↑Grundsprache. **2.** svw. ↑Originalsprache.

Ursprung, der; -[e]s, Ursprünge [mhd. ursprunc, ahd. ursprung, zu mhd. urspringen, ahd. irspringan = entstehen, entspringen]: *Beginn; Ort od. Zeitraum, von dem etw. ausgegangen ist, seinen Anfang genommen hat:* der U. der Menschheit; den Ursprüngen nachgehen; das Gestein ist vulkanischen -s; etw. auf seinen U. zurückführen; sie sind zum U. (*zur Quelle*) des Amazonas vorgedrungen; ⟨Abl.:⟩ **ursprünglich** ['u:gʃprʏŋlɪç, auch: ‾'‾‾] ⟨Adj.⟩ [mhd. ursprunclich; später auch beeinflußt von frz. original]: **1.** ⟨o. Steig.; nicht präd.⟩ *anfänglich, zuerst [vorhanden]:* der -e Plan wurde geändert; er war aus Scheu wuchs bald Vertrauen; u. hatte er Arzt werden wollen; wir wollten u. nicht verreisen, fuhren dann aber doch. **2.** *echt, unverfälscht, natürlich, urwüchsig:* -e Sitten; der Mensch hat seine -e Beziehung zur Natur verloren; einfach und u. leben; ⟨Abl. zu 2:⟩ **Ursprünglichkeit,** die; - [mhd. ursprunclicheit]: *ursprüngliches Wesen, Natürlichkeit:* dort hat das Leben noch nichts von seiner U. verloren.

Ursprungs-: ~attest, das: svw. ↑~zeugnis; ~gebiet, ~land, das: svw. ↑Herkunftsland; ~nachweis, der: vgl. ~zeugnis; ~ort, der ⟨Pl. -e⟩; ~zeugnis, das: *Dokument, in dem der Ursprung einer Ware o. ä. nachgewiesen wird.*

urst [ʊrst] ⟨Adj.; o. Steig.; nur präd.⟩ [wohl scherzh. geb. Sup. von ur-] (DDR Jugendspr.): *großartig; äußerst, sehr [schön]:* das ist u.

Urstand, der; -[e]s, Urstände: *ursprünglicher Zustand;* **Urständ** ['u:gʃtɛnt], die [mhd. spätahd. urstende = Auferstehung, verw. mit mhd. urstende = auferstehen] *in der Wendung* **[fröhliche] U. feiern** (oft von unerwünschten Dingen; *aus der Vergessenheit wieder zum Vorschein kommen*).

Urstoff, der; -[e]s, -e: **a)** *Grundstoff, Element;* **b)** *Materie;* ⟨Abl.:⟩ **urstofflich** ⟨Adj.; o. Steig.⟩ (veraltet).

Urstromtal, das; -[e]s, ...täler (Geol.): *von den Schmelzwassern eiszeitlicher Gletscher gebildetes, sehr großes u. breites Tal (mit sandigen u. kiesigen Ablagerungen).*

Ursuline [ʊrzu'li:nə], die; -, -n, **Ursulinerin** [...ərɪn], die; -, -nen [nach der hl. Ursula, der Schutzpatronin der Erzieher]: *Angehörige eines kath. Schwesternordens mit der Verpflichtung zur Erziehung der weiblichen Jugend.*

Urteil ['ʊrtaị̯l], das; -s, -e [mhd. urteil, ahd. urteil(i), eigtl. = Wahrspruch, den der Richter erteilt]: **1.** (jur.) *Richterspruch, Entscheidung des Richters nach einem Prozeß:* ein mildes, hartes, gerechtes U.; das U. ergeht morgen, ist [noch nicht] rechtskräftig, wird schriftlich zugestellt; das U. lautet auf Freispruch, auf 10 Jahre [Freiheitsstrafe]; ein Urteil fällen, begründen, anerkennen, annehmen, anfechten, bestätigen, vollstrecken, aufheben; über jmdn. das U. sprechen; die Verkündung des -s; gegen das U. Berufung einlegen. **2.** *prüfende, kritische Beurteilung [durch einen Sachverständigen], abwägende Stellungnahme:* ein fachmännisches, objektives, [un]parteiisches, vorschnelles U.; sein U. [über den neuen Roman] war vernichtend; sein U. steht bereits fest; das U. eines Fachmannes einholen; ein U. abgeben; sich ein U. [über jmdn., etw.] bilden; auf sein U. kann man sich verlassen; er ist sehr sicher in seinem U.; sein U. *(seine Meinung)* änderte sich beständig; ich habe darüber kein U. **3.** (Philos.) *in einen Satz gefaßte Erkenntnis.*

Urteilchen, das; -s, - (Physik): svw. ↑²Quark.

urteilen ⟨sw. V.; hat⟩ [mhd. urteilen]: **1. a)** *ein Urteil* (2) *[über jmdn., etw.] abgeben, seine Meinung äußern:* hart, [un]gerecht, abfällig, vorschnell, fachmännisch, [un]parteiisch u.; wie urteilst du über diesen Film?; darüber kann man nicht u.; **b)** *sich nach etw., auf einen bestimmten Eindruck o. ä. hin ein Urteil bilden:* man soll nicht nach dem ersten Eindruck u.; er hat nur nach dem Erfolg geurteilt. **2.** (Philos.) *einen logischen Schluß ziehen u. formulieren.*

Urteils-, Urteils-: ∼**begründung,** die: *Teil eines Urteils* (1), *in dem die Gründe für die Entscheidung im einzelnen dargelegt werden;* ∼**fähig** ⟨Adj.; nicht adv.⟩: *[durch Wissen, Erfahrung o. ä.] fähig, ein Urteil* (2) *über jmdn. od. etw. abzugeben, dazu:* ∼**fähigkeit,** die ⟨o. Pl.⟩; ∼**findung,** die (jur.): *das Zustandekommen eines Urteils* (1); ∼**kraft,** die ⟨o. Pl.⟩: *Fähigkeit, etw. sachlich zu beurteilen;* ∼**los** ⟨Adj.; o. Steig.⟩: *ohne Urteil* (2), *ohne Stellung zu nehmen, dazu:* ∼**losigkeit,** die; -; ∼**spruch,** der: *der die eigentliche Entscheidung enthaltende Teil eines Urteils* (1); ∼**verkündung,** die: *Verkündung des Urteils* (1) *am Ende eines Prozesses;* ∼**vermögen,** das: vgl. ∼fähigkeit; ∼**vollstreckung,** die; ∼**vollzug,** der.

Urtext, der; -[e]s, -e: **a)** *Urfassung;* **b)** *Wortlaut der Originalsprache bei einem übersetzten Werk.*

Urtier, das; -[e]s, -e: **1.** ↑Urtierchen. **2.** (emotional) *urtümlich wirkendes, großes Tier;* **Urtierchen,** das; -s, - ⟨meist Pl.⟩: svw. ↑Protozoon.

Urtikaria [ʊrti'ka:rja], die; - [zu lat. urtica = Brennessel]: svw. ↑Nesselsucht.

Urtrieb, der; -[e]s, -e: *naturhafter, angeborener Trieb (im Menschen u. im Tier).*

urtümlich ['u:ɐ̯ty:mlɪç] ⟨Adj.⟩ [rückgeb. aus ↑Urtümlichkeit]: **a)** *natürlich, unverbildet, naturhaft-derb;* **b)** *wie aus Urzeiten stammend;* **Urtümlichkeit,** die; -.

Urtyp, der; -s, -en, **Urtypus,** der; -, ...pen: *ursprünglicher, urtümlicher Typ* (1 a, b), *Typus* (1 a, b).

Urur-: ∼**ahn,** der; **a)** *sehr früher Vorfahr;* **b)** (veraltet, noch landsch.) *Vater des Urgroßvaters od. der Urgroßmutter;* ∼**ahne,** die: w. Form zu ↑∼ahn; ∼**enkel,** der: vgl. Urenkel; ∼**enkelin,** die: vgl. Urenkelin; ∼**großeltern** ⟨Pl.⟩: vgl. Urgroßeltern; ∼**großmutter,** die: vgl. Urgroßmutter; ∼**großvater,** der: vgl. Urgroßvater.

Urvater, der; -s, Urväter: *Stammvater, Ahnherr [eines Geschlechts]:* das ist von den Urvätern überkommen; ⟨Abl.:⟩ **urväterlich** ⟨Adj.; o. Steig.⟩: *noch aus früheren Zeiten stammend:* -e Möbel; ⟨Zus.:⟩ **Urväterzeit,** die ⟨meist Pl.⟩: *alte Zeit, Vorzeit:* das Werkzeug stammt aus der U.

Urvertrauen, das; -s (Soziol.): *aus der engen Mutter-Kind-Beziehung im Säuglingsalter hervorgegangenes natürliches Vertrauen des Menschen zu seiner Umwelt.*

urverwandt ⟨Adj.; o. Steig.; nicht adv.⟩: (bes. *von Wörtern u. Sprachen) auf den gleichen Stamm, die gleiche Wurzel zurückgehend;* ⟨Abl.:⟩ **Urverwandtschaft,** die.

Urviech, Urvieh, das; -[e]s, Urviecher (salopp scherzhaft): *urwüchsiger, drolliger, etwas naiver Mensch; Original* (3).

Urvogel, der; -s, Urvögel: *aus Abdrücken in Juraformationen bekannte tauben- bis hühnergroße Urgestalt eines Vogels, die als Zwischenform zwischen Reptilien u. Vögeln gilt;* ↑Archäopteryx.

Urvolk, das; -[e]s, Urvölker: **a)** *Volk, aus dem andere Völker hervorgegangen sind;* **b)** *Urbevölkerung.*

Urwahl, die; -, -en (Politik): *mittelbare, indirekte Wahl, bei der die Wahlberechtigten nur Wahlmänner zu wählen haben, die dann die weitere Wahl (z. B. des Präsidenten der USA usw.) durchführen;* ⟨Abl.:⟩ **Urwähler,** der; -s, -: *in einer Urwahl abstimmender Wähler.*

Urwald, der; -[e]s, Urwälder: *ursprünglicher, von Menschen nicht kultivierter Wald mit reicher Fauna:* ein undurchdringlicher U.; Ü der Mann hatte einen U. (ugs.; *sehr viel Haare)* auf der Brust; ⟨Zus.:⟩ **Urwaldgebiet,** das.

Urwelt, die; -, -en: *sagenumwobene, nebelhafte Welt der Vorzeit;* ⟨Abl.:⟩ **urweltlich** ⟨Adj.; o. Steig.; nicht adv.⟩.

urwüchsig ['u:ɐ̯vy:ksɪç] ⟨Adj.; nicht adv.⟩: **a)** *naturhaft; ursprünglich, unverfälscht:* eine -e Kraft haben; die Landschaft dort ist noch u.; **b)** *nicht verbildet, nicht gekünstelt:* eine -e Sprache; ⟨Abl.:⟩ **Urwüchsigkeit,** die; -.

Urzeit, die; -, -en: **1.** *älteste Zeit [der Erde, der Menschheit].* **2.** ⟨Pl.; mit Präp.⟩ **in, vor, zu -en** *(vor unendlich langer Zeit); seit -en (seit unendlich langer Zeit [u. bis heute fortdauernd]; schon immer);* ⟨Abl.:⟩ **urzeitlich** ⟨Adj.; o. Steig.; nicht adv.⟩: *aus der Urzeit [stammend].*

Urzelle, die; -, -n: *erste, durch Urzeugung entstandene Zelle.*

Urzeugung, die; -, -en: *Entstehung von Lebewesen, lebenden Zellen aus anorganischen od. organischen Substanzen ohne das Vorhandensein von Eltern.*

Urzustand, der; -[e]s, Urzustände: *ursprünglicher Zustand.* ⟨Abl.:⟩ **urzuständlich** ⟨Adj.; o. Steig.; nicht adv.⟩.

Usambaraveilchen [uzam'ba:ra-], das; -s, - [nach dem Gebirgsstock Usambara]: *Zimmerpflanze mit samtartig behaarten Blättern u. Blüten in blauer, rosa od. weißer Farbe.*

Usance [y'zã:s], die; -, -n [frz. usance, zu: user = gebrauchen, über das Vlat. zu lat. ūsum, ↑Usus] (bildungsspr.): *Brauch, Gepflogenheit [im geschäftlichen Verkehr]:* die -n einer Firma; ⟨Zus.:⟩ **Usancenhandel,** der (Bankw.): *Devisenhandel in fremder Währung;* **Usanz** [u'zants], die; -, -en (schweiz.): *Usance.*

Uschanka [ʊ'ʃanka], die; -, -s [russ. uschanka, zu: ucho = Ohr]: *Pelzmütze mit Ohrenklappen.*

Uschebti [ʊ'ʃɛpti], das; -s, -[s] [ägypt. wšbtj]: *altägyptische, einer Mumie ähnliche kleine Figur als Grabbeigabe, die dem Verstorbenen im Jenseits die Arbeit abnehmen sollte.*

User ['ju:zɐ], der; -s, - [engl. user, eigtl. = Konsument, zu: to use = gebrauchen < (a)frz. user, ↑Usance] (Jargon): *Drogenabhängiger;* **Uso** ['u:zo], der; -s [ital. uso < lat. ūsus, ↑Usus] (Wirtsch.): *[Handels]brauch, Gewohnheit.*

U-Strab ['u:ʃtra(:)p], die; -, -s: kurz für ↑Unterpflasterstraßenbahn.

usuell [u'zʊɛl] ⟨Adj.; o. Steig.⟩ [frz. usuel < spätlat. ūsuālis, zu lat. ūsus, ↑Usus] (Wissensch.): *gebräuchlich, üblich, häufiger [vorkommend]* (Ggs.: okkasionell); **Usukapion** [uzuka'pịo:n], die; -, -en [lat. ūsūcapio, zu: ūsus (↑Usus) u. capere = nehmen]: *(im römischen Recht) Eigentumserwerb durch langen Eigenbesitz;* **Usur** [u'zu:ɐ̯], die; -, -en [lat. ūsūra = (Be)nutzung; Med.: Abnutzung, Schwund (z. B. von stark beanspruchten Knochen), **Usurpation** [uzʊrpa'tsịo:n], die; -, -en [lat. ūsurpātio = Gebrauch; Mißbrauch, zu: ūsurpāre, ↑usurpieren]: *widerrechtliche Inbesitznahme; gesetzwidrige Machtergreifung;* **Usurpator** [...'pa:tor, dọr; -s, ...to:rɐn; spätlat. ūsurpātor]: *jmd., der widerrechtlich die [Staats]gewalt an sich reißt, bes. Thronräuber;* ⟨Abl.:⟩ **usurpatorisch** ⟨Adj.; o. Steig.⟩: **a)** *die Usurpation od. den Usurpator betreffend;* **b)** *durch Usurpation;* **usurpieren** [uzʊr'pi:rən], sw. V.; hat⟩ [lat. ūsurpāre, eigtl. = durch Gebrauch an sich reißen]: *widerrechtlich die Macht, bes. die [Staats]gewalt an sich reißen;* ⟨Abl.:⟩ **Usurpierung,** die; -, -en: *das Usurpieren;* **Usus** ['u:zʊs], der; - [ursprl. Studentenspr., lat. ūsus = Gebrauch, zu: ūsum, 2. Part. von: ūti = gebrauchen] (ugs.): *Brauch, Gewohnheit, Sitte:* das ist hier so; U.; allgemeinem U. folgend; das ist so überall vor; wg. ex usu; **Ususfruktus** [u:zʊs'frʊktʊs], der; - [lat. ūsusfrūctus (jur.): *Nießbrauch;* **Utensil** [uten'zi:l], das; -s, -ien [...jən] ⟨meist Pl.⟩ [lat. ūtēnsilia (Pl.), zu: ūtēnsilis = brauchbar]: *etw., was man für einen bestimmten Zweck braucht:* die -ien im Badezimmer; bei solchem Wetter ist der Regenschirm das wichtigste U.; es muß mit allen seinen -ien in einem Raum. **Uteri:** Pl. von ↑Uterus; **uterin** [ute'ri:n] ⟨Adj.; o. Steig.; nicht adv.⟩ (Med.): *zum Uterus gehörend, von ihm ausgehend:* -e Blutungen; **Uterus** ['u:terʊs], der; -, ...ri [lat. uterus] (Med.): *Gebärmutter;* ⟨Zus.:⟩ **Uteruskarzinom,** das (Med.); **Uterusruptur,** die: *Ruptur* (1) *des Uterus einer Schwangeren.*

utilitär [utili'tɛ:ɐ̯] ⟨Adj.; o. Steig.⟩ [frz. utilitaire < engl. utilitarian, zu: utility < (a)frz. utilité < lat. ūtilitās, ↑Utilität]: *rein auf den Nutzen ausgerichtet, Nützlichkeits-:* -e *Ziele;* **Utilitarier** [...'ta:riɐ̯], der; -s, -: svw. ↑Utilitarist; **Utilitarismus** [...ta'rɪsmʊs], der; - [nach engl. utilitarianism] (Philos.): *Lehre, die im Nützlichen die Grundlage des sittlichen Verhaltens sieht u. ideale Werte nur anerkennt, sofern sie dem einzelnen od. der Gemeinschaft nutzen; Nützlichkeitsprinzip;* **Utilitarist,** der; -en, -en: *Vertreter des Utilitarismus;* **utilitaristisch** ⟨Adj.⟩: **a)** *auf den Nutzen gerichtet, nach dem Nutzen [handelnd]:* er handelt rein u.; **b)** *den Utilitarismus betreffend;* **Utilität** [...'tɛ:t], die; - [lat. ūtilitās, zu: ūtilis = nützlich] (bildungsspr.): *Nützlichkeit.*

Utopia [u'to:pia], das; -s [nach dem Titel eines Werkes des engl. Humanisten Th. More (1478–1535), in dem das Bild eines republikanischen Idealstaates entworfen wird; zu griech. ou = nicht u. tópos = Ort, also eigtl. = (das) Nirgendwo]: *nicht wirklich existierendes, sondern nur erdachtes Land, Gebiet, in dem ein gesellschaftlicher Idealzustand herrscht;* **Utopie** [uto'pi:], die; -, -n [...i:ən; unter Einfluß von frz. utopie zu ↑Utopia]: *als undurchführbar geltender Plan, Idee ohne reale Grundlage:* das ist doch [eine] U.!; *manches, was früher als U. galt, konnte inzwischen realisiert werden;* **Utopien** [u'to:piən], das; -s ⟨meist o. Art.⟩: svw. ↑Utopia; **utopisch** [u'to:pɪʃ] ⟨Adj.; nicht adv.⟩: *nur in der Vorstellung, Phantasie möglich; mit der Wirklichkeit nicht vereinbar, [noch] nicht durchführbar; phantastisch:* -e Hoffnungen, Erwartungen; *-er* Roman (Literaturw.; 1. *Roman, der eine idealisierte Form von Staat u. Gesellschaft vorführt.* 2. *Science-fiction-Roman*); **Utopismus** [uto'pɪsmʊs], der; -, ...men: 1. *utopische Vorstellung.* 2. ⟨o. Pl.⟩ *Neigung zu Utopien;* **Utopist** [uto'pɪst], der; -en, -en: *jmd., der phantastische, aber undurchführbare Pläne u. Vorstellungen hat.*

Utra: Pl. von ↑Utrum; **Utraquismus** [utra'kvɪsmʊs], der; - [zu lat. utraque = auf beiden Seiten]: *Lehre der Utraquisten;* **Utraquist** [utra'kvɪst], der; -en, -en (hist.): *Angehöriger*

einer gemäßigten Gruppe der Hussiten, die das Abendmahl (3) in beiderlei Gestalt (mit Brot u. Wein) forderten; Kalixtiner; **utraquistisch** ⟨Adj.; o. Steig.⟩: *den Utraquismus, die Utraquisten betreffend;* **Utrum** ['u:trʊm], das; -s, ...tra [lat. utrum = eines von beiden] (Sprachw.): *gemeinsame Form für das männliche u. weibliche Genus von Substantiven* (z. B. im Schwedischen).

ut supra ['ʊt 'zu:pra; lat.] (Musik): *wie oben, wie vorher [zu singen, zu spielen];* Abk.: u. s.

UV [u'faʊ]: ↑Ultraviolett.

UV-: ~**Filter,** das (Fot.): *Filter, durch das die unsichtbare UV-Strahlung (die das Bild unscharf od. blaustichig machen kann) gedämpft wird;* ~**Lampe,** die: svw. ↑Höhensonne (2 a); ~**Strahlen** ⟨Pl.⟩ (Physik): *ultraviolette Strahlen;* ~**Strahler,** der: *Gerät, das ultraviolette Strahlen aussendet;* ~**Strahlung,** die (Physik): svw. ↑Höhenstrahlung.

Uviolglas [u'vio:l-], das; -es [Uviol⟨Ⓦ⟩; Kunstwort, zu ↑UV]: *für ultraviolette Strahlen durchlässiges Glas.*

Uvula [u'vu:la], die; -, ...lae [...lɛ; mlat. uvula, Vkl. von lat. ūva = Traube] (Med.): svw. ↑Zäpfchen (3); ⟨Abl.:⟩ **uvular** [uvu'la:ɐ̯] ⟨Adj.; o. Steig.⟩ (Sprachw.): *(von bestimmten Lauten) mit dem Zäpfchen gebildet:* g ist ein -er Verschlußlaut; **Uvular** [-], der; -s, -e (Sprachw.): *unter Mitwirkung des Zäpfchens gebildeter Laut.*

Ü-Wagen ['y:-], der; -s, -: kurz für ↑Übertragungswagen.

Uz [u:ts], der; -es, -e ⟨Pl.ungebr.⟩ [urspr. südwestd. Kosef. des m. Vorn. Ulrich, älter auch Bez. für einen närrischen Trunkenbold] (ugs.): *harmlose Neckerei, Scherz.*

Üz [y:ts], der; -es, -e [mniederd. ütze, ütze = Kröte, Frosch] (landsch., oft scherzh.): *Kind; kleines, freches Wesen.*

Uz-: ~**bruder,** der (ugs.): *jmd., der gerne seinen Scherz mit anderen treibt, Neckereien macht;* ~**name,** der (ugs.): svw. ↑Spitzname; ~**vogel,** der (ugs.): svw. ↑~bruder.

uzen ['u:tsn̩] ⟨sw. V.; hat⟩ [zu ↑Uz] (ugs.): *(jmdn. mit etw.) necken, foppen; seinen Spott mit jmdm. treiben:* mit diesem Wort wurde er noch lange geuzt; **Uzerei** [u:tsə'raɪ], die; -, -en (ugs.): *Neckerei.*

V

v, V [faʊ; ↑a, A], das; -, - [mhd., ahd. v]: *zweiundzwanzigster Buchstabe des Alphabets, ein Konsonant:* ein kleines v, ein großes V schreiben.

va banque [va'bã:k, auch: va'baŋk; frz., eigtl. = es gilt die Bank] in der Wendung **va b. spielen** (1. Glücksspiel; *in riskanter Weise um die gesamte* ²*Bank 2 spielen.* 2. bildungsspr.; *ein sehr hohes Risiko eingehen; alles auf eine Karte setzen*); **Vabanquespiel,** das; -[e]s (bildungsspr.): *hohes Risiko, Wagnis, bei dem alles auf eine Karte gesetzt wird.*

vacat ['va:kat; lat., ↑Vakat] (bildungsspr. veraltet): *[etw. ist] nicht vorhanden, leer; [etw.] fehlt.*

Vacheleder ['vaʃ-], das; -s [frz. vache < lat. vacca = Kuh]: *biegsames Leder für leichte Schuhe, Brandsohlen od. Schuhkappen:* ⟨Abl.:⟩ **vacheledern** ['vaʃ-] ⟨Adj.; o. Steig.; nur attr.⟩: *aus Vacheleder [bestehend];* **Vacherin** [vaʃ(ə)'rɛ̃:], der; -, -s [frz. vacherin, zu: vache, ↑Vacheleder]: 1. *sahniger Weichkäse aus der Schweiz.* 2. *Süßspeise aus einer Baisermasse, Sahne u. Beeren;* **Vachetten** [va'ʃɛtn] ⟨Pl.⟩ [frz. vachette]: *pflanzlich gegerbtes, weiches, feines Rindsleder.*

Vademekum [vade'me:kʊm], das; -s, -s [lat. vāde mēcum = geh mit mir!] (bildungsspr. veraltet): *Lehrbuch, Leitfaden* (1); *Ratgeber* (2) *in Form eines kleinen Buches.*

Vadium ['va:dioʊm], das; -s, ...ien [mlat. vadium, aus dem Germ., verw. mit ↑Wette]: *(im alten deutschen Recht) Gegenstand (z. B. ein Stab), der beim Abschluß eines Schuldvertrages als Symbol dem Gläubiger übergeben u. gegen Zahlung der Schuld zurückgegeben wurde.*

vados [va'do:s] ⟨Adj.; o. Steig.; nicht adv.⟩ [lat. vadōsus = sehr seicht] (Geol.): *(von Grundwasser) in der Erdkruste zirkulierend.* Vgl. juvenil (2).

vae victis! ['vɛ: 'vɪkti:s; lat. = wehe den Besiegten!] (bildungsspr.): *einem Unterlegenen geht es schlecht.*

vag: ↑vage; **Vagabondage** [vagabɔn'da:ʒə, österr.: ...a:ʃ], die;

- [frz. vagabondage, zu: vagabond, ↑Vagabund] (österr., sonst veraltet): *Landstreicherei, Herumtreiberei;* **Vagabund** [vaga'bʊnt], der; -en, -en [latinis. aus frz. vagabond, zu spätlat. vagabundus = umherschweifend, zu lat. vagāri = umherschweifen, zu vagus, ↑vage] (veraltend): *Landstreicher, Herumtreiber:* wie ein V. aussehen; Ü er ist ein [richtiger] V. *(liebt das unstete Leben, hält es nicht lange an einem Ort aus);* ⟨Zus.:⟩ **Vagabundenleben,** das ⟨o. Pl.⟩: *ungebundenes, unstetes Leben mit häufigem Wechsel des Aufenthaltsortes u. der Lebensumstände;* ⟨Abl.:⟩ **Vagabundentum,** das; -s [...] (geh.): *Erscheinung der Landstreicherei, Herumtreiberei;* **vagabundieren** [vagabʊn'di:rən] ⟨sw. V.⟩ [frz. vagabonder]: 1. *ohne festen Wohnsitz sein, als Vagabund, Landstreicher leben* ⟨hat⟩: seit Jahren v.; ⟨subst.:⟩ sie hatte das Vagabundieren satt. 2. *ohne festes Ziel umherziehen, umherstreifen* ⟨ist⟩: er ist mit seiner Freundin durch viele Länder vagabundiert; Ü vagabundierender Strom (Kriechstrom); **Vagabundin,** die; -, -nen: w. Form zu ↑Vagabund; **Vagant** [va'gant], der; -en, -en [zu lat. vagāri = umherschweifen, zu vagus, ↑vage; Part. von: vagārī, 1. Part. von: vagāri = umherschweifen, ↑Vagabund]: 1. *(im MA.) umherziehender Sänger, Musikant, Spielmann, der bes. als Student unterwegs zu einem Studienort, nach einem Studium auf der Suche nach einer Anstellung od. aus Gefallen am ungebundenen Leben auf Wanderschaft war.* 2. (veraltet) svw. ↑Vagabund; ⟨Zus. zu 1:⟩ **Vagantendichtung,** die ⟨o. Pl.⟩ (Literaturw.): *von Vaganten verfaßte, meist lateinische weltliche Dichtung des MA.s;* **Vagantenlied,** das (Literaturw.): *Lied der Vagantendichtung, bes. Liebes-, Trink-, Tanzlied o. ä.;* **vage** ['va:gə], (seltener auch:) vag [va:k] ⟨Adj.; vager, vagste⟩ [frz. vague < lat. vagus = unstet, umherschweifend]: *ungenau, nicht fest umrissen, unbestimmt, undeutlich, nicht eindeutig:* vage Vermutungen, Andeutungen, Versprechungen, Anhalts-

ein vager Verdacht; seine Vorstellungen von dieser Sache sind sehr vag[e]; etw. nur vag[e] andeuten, beschreiben, formulieren; ⟨Abl.:⟩ **Vagheit,** die; -, -en ⟨Pl. selten⟩; **vagieren** [va'gi:rən] ⟨sw. V.; hat⟩ [lat. vagāri, ↑Vagabund] (veraltend): *unstet umherziehen; umherschweifen:* durch die halbe Welt v.; Ü sein Geist vagierte; **vagil** [va'gi:l] ⟨Adj.; o. Steig.; nicht adv.⟩ [zu lat. vagus (↑vage) geb. nach ↑sessil] (Zool.): *(von Tieren) frei beweglich; nicht sessil;* ⟨Abl.:⟩ **Vagilität** [vagili'tɛ:t], die; - (Zool.): *Lebensweise vagiler Tiere.*

Vagina [va'gi:na], die; -, ...nen [lat. vagina] (Med.): svw. ↑Scheide (2); ⟨Abl.:⟩ **vaginal** [vagi'na:l] (Med.): *die Vagina betreffend, zu ihr gehörend;* **Vaginismus** [vagi'nɪsmʊs], der; -, ...men (Med.): svw. ↑Scheidenkrampf; **Vaginitis** [...'ni:tɪs], die; -, ...itiden [...ni'ti:dn̩] (Med.): svw. ↑Kolpitis.

Vagotomie [yagoto'mi:], die; -, -n [...i:ən; zu ↑Vagus u. griech. tomé = das Schneiden] (Med.): *operatives Ausschalten des Vagus bzw. einzelner seiner Äste (bes. zur Eindämmung der Produktion von Magensaft bei [chronischen] Geschwüren im Magen-Darm-Trakt;* **Vagotonie** [...to'ni:], die; -, -n [...i:ən; zu ↑Tonus] (Med.): *(mit vegetativer Labilität einhergehende) erhöhte Erregbarkeit des parasympathischen Nervensystems;* **Vagotoniker** [...'to:nikɐ], der; -s, - (Med.): *zu Vagotonie Neigender;* **Vagus** ['va:gʊs], der; - [kurz für nlat. Nervus vagus, zu lat. vagus (↑vage), eigtl. = der umherschweifende Nerv (im Ggs. zu den anderen Hirnnerven erstreckt er sich bis zum Magen-Darm-Trakt)] (Anat.): *Hauptnerv des parasympathischen Systems.*

vakant [va'kant] ⟨Adj.; o. Steig.; nicht adv.⟩ [lat. vacāns (Gen.: vacantis), 1. Part. von: vacāre = frei, unbesetzt sein] (bildungsspr.): *im Augenblick frei, von niemandem besetzt:* eine -e Stelle; ein -er Posten; der philosophische Lehrstuhl wird, ist v.; **Vakanz** [va'kan͜ts], die; -, -en [spätlat. vacantia]: **1.** (bildungsspr.) **a)** *das Vakant-, Unbesetztsein;* **b)** *vakante, unbesetzte Stelle.* **2.** (landsch. veraltend) *Schulferien:* die V. hat begonnen, **Vakat** ['va:kat], das; -[s], -s [lat. vacat = es fehlt, ist frei, zu: vacāre, ↑vakant] (Druckw.): *leere Seite;* ⟨Zus.:⟩ **Vakatfläche,** die (Druckw.); **Vakatseite,** die (Druckw.): *leere Seite,* zu: vacuus, ↑Vakuum] (Biol.): *kleiner, meist mit Flüssigkeit gefüllter Hohlraum in tierischen u. pflanzlichen Zellen;* **Vakuum** ['va:kuʊm], das; -s, ...kua u. ...kuen [...kuən; subst. Neutr. von lat. vacuus = frei, leer]: **1.** (bes. Physik) **a)** *fast luftleerer Raum; Raum, in dem ein wesentlich geringerer Druck als der normale herrscht:* ein V. herstellen, erzeugen; **b)** *Zustand des geringen Drucks in einem Vakuum* (1 a). **2.** (bildungsspr.) *unausgefüllter Raum, Leere:* ein wirtschaftliches, machtpolitisches V.

vakuum-, Vakuum- (Vakuum 1): **~bremse,** die (Technik): *Bremse, die mit der Wirkung von Unterdruck* (1) *arbeitet;* **~destillation,** die (Technik): *Destillation bei vermindertem Gasdruck;* **~extraktor** [-ɛkstraktɔr, auch: ...to:ɐ̯], der; -s, -en [...to:rən; zu lat. extractum, ↑Extrakt] (Med.): svw. ↑Saugglocke; **~meter,** das (Technik): *Gerät zur Messung sehr kleiner Gasdrücke;* **~pumpe,** die (Technik): *Pumpe zur Erzeugung eines Vakuums;* **~röhre,** die: svw. ↑Elektronenröhre; **~schmelzofen,** der (Hüttenw.): *unter Vakuum arbeitender Schmelzofen (z. B. Induktionsofen, Lichtbogenofen);* **~stahl,** der (Technik): *mit Hilfe eines Vakuums entgaster u. dadurch gereinigter, veredelter Stahl;* **~trocknung,** die (Technik): *in einem Vakuum, bei Unterdruck* (1) *erfolgende, schnell verlaufende, schonende Trocknung (bes. von Lebensmitteln);* **~verpackt** ⟨Adj.; o. Steig.; nicht adv.⟩: *mit, in einer Vakuumverpackung:* -e Erdnüsse; **~verpackung,** die: *Verpackung, in die Waren bei Unterdruck* (1) *eingehüllt u. luftdicht eingeschlossen werden.*

vakuumieren [vakuu'mi:rən] ⟨sw. V.; hat⟩ (Technik): *(von Flüssigkeiten) bei Unterdruck* (1) *verdampfen.*

Vakzin [vak'͜tsi:n], das; -s, -e (seltener): svw. ↑Vakzine; **Vakzination** [vak͜tsina'͜tsjo:n], die; -, -en (Med.): **a)** *das Impfen* (1), *Schutzimpfung;* **b)** *Pockenschutzimpfung;* **Vakzine** [vak'͜tsi:nə], die; -, -n [zu lat. vaccīnus = von Kühen stammend, zu: vacca = Kuh, da der Impfstoff bes. aus der Lymphe von Kälbern gewonnen wird] (Med.): *Impfstoff aus lebenden od. abgetöteten Krankheitserregern;* **vakzinieren** [vak͜tsi'ni:rən] ⟨sw. V.; hat⟩ (Med.): *mit einer Vakzine impfen;* ⟨Abl.:⟩ **Vakzinierung,** die; -, -en (Med.).

Val [va:l], das; -s, - [Kurzwort aus: *Äquiva*lent] (Chemie, Physik früher): svw. ↑Grammäquivalent; **vale!** ['va:le; lat. , eigtl. = bleibe gesund!, zu lat. valēre, ↑Valenz] (bildungsspr. veraltet): *lebe wohl!*

Valenciennesspitze [valã'sjɛn-], die; -, -n [nach der frz. Stadt Valenciennes]: *sehr feine, feste geklöppelte Spitze mit einem klaren, oft Blumen darstellenden Muster ohne Relief.*

Valenz [va'len͜ts], die; -, -en [spätlat. valentia = Stärke, Kraft, zu lat. valēre = stark, gesund sein; Wert, Geltung haben]: **1.** (Sprachw.) *Fähigkeit eines Wortes, ein anderes semantisch-syntaktisch an sich zu binden, bes. Fähigkeit eines Verbs, zur Bildung eines vollständigen Satzes eine bestimmte Zahl von Ergänzungen zu fordern (z. B. ich lehne/ die Leiter an die Wand).* **2.** (Chemie) svw. ↑Wertigkeit; ⟨Zus. zu 2:⟩ **Valenzelektron,** das ⟨meist Pl.⟩ (Chemie): *Elektron eines Atoms, das die Wertigkeit bestimmt u. für die chemische Bindung verantwortlich ist;* **Valenzzahl,** die (Chemie): *den Atomen od. Ionen in chemischer Verbindung zuzuordnende Wertigkeit.*

Valeriana [vale'rja:na], die; -, ...nen [mlat. valeriana, wohl nach der röm. Provinz Valeria] (Bot.): *Baldrian* (1).

¹**Valet** [va'lɛt, auch: va'le:t]; das; -s, -s [älter: Valete, zu lat. valete = lebt wohl!, 2. Pers. Imp. Pl. von: valēre, ↑Valenz] (veraltet, noch scherzh.): *Lebewohl, Abschiedsgruß:* jmdm. ein V. zurufen; *jmdm., einer Sache V. sagen* (geh.): *jmdn., etw. aufgeben, sich davon lösen, trennen).*

²**Valet** [va'le:], der; -s, -s [frz. valet < afrz. vaslet]: *Bube im französischen Kartenspiel.*

valete! [va'le:tə; lat. , ↑vale]: *lebt wohl!;* **Valeur** [va'lø:ɐ̯], der; -s, -s [frz. valeur = Wert < spätlat. valor, zu lat. valēre, ↑Valenz]: **1.** (Bankw. veraltet) *Wertpapier.* **2.** ⟨meist Pl.⟩ (Malerei) *[feine] Abstufung einer Farbe od. mehrerer verwandter Farben, von Licht u. Schatten auf einem Bild;* **valid** [va'li:t] ⟨Adj.; -er, -este; nicht adv.⟩ [lat. validus = kräftig, stark, zu: valēre, ↑Valenz]: **1.** ⟨o. Steig.⟩ (veraltet) *gültig, rechtskräftig.* **2.** (bildungsspr., bes. Wissensch.) *zuverlässig, wirkungsvoll;* **Validation** [valida'͜tsjo:n], die; -, -en [vgl. frz. validation]: **1.** (veraltet) *Gültigkeitserklärung.* **2.** (bildungsspr., bes. Wissensch.) svw. ↑Validierung; **validieren** [vali'di:rən] ⟨sw. V.; hat⟩ [vgl. frz. valider]: **1.** (veraltet) *gültig, rechtskräftig machen.* **2.** (bildungsspr., bes. Wissensch.) *die Wichtigkeit, die Zuverlässigkeit, den Wert von etw. feststellen, bestimmen;* ⟨Abl. zu 2:⟩ **Validierung,** die; -, -en (bildungsspr., bes. Wissensch.): *das Validieren* (2); **Validität** [validi'tɛ:t], die; - [frz. validité < spätlat. validitās = Stärke]: **1.** (veraltet) *[Rechts]gültigkeit.* **2.** (bildungsspr., bes. Wissensch.) *Zuverlässigkeit;* **valieren** [va'li:rən] ⟨sw. V.; hat⟩ [lat. valēre, ↑Valenz] (veraltet): *wert sein, gültig sein, gelten;* **Valin** [va'li:n], das; -s [Kunstwort]: *in fast allen Proteinen vorkommende wichtige Aminosäure.*

valleri, vallera! [falə'ri:, falə'ra:, auch: va..., vi...] ⟨Interj.⟩: *Fröhlichkeit ausdrückender Ausruf (bes. in Liedern).*

Valor ['va:lɔr, auch: va:lo:ɐ̯], der; -s, -en [va'lo:rən: spätlat. valor, ↑Valeur] (Wirtsch. veraltet): *Wert, Gehalt;* **Valoren** ⟨Pl.⟩ (Wirtsch.): *Wertsachen, Schmucksachen, Wertpapiere;* ⟨Zus.:⟩ **Valorenversicherung,** die (Wirtsch., Versicherungsw.): *Transportversicherung für Valoren;* **Valorisation** [valoriza'͜tsjo:n], die; -, -en (Wirtsch.): *staatliche Maßnahme zur Anhebung des Preises einer Ware zugunsten des Erzeugers;* **valorisieren** [...'zi:rən] ⟨sw. V.; hat⟩ (Wirtsch.): *Preise durch staatliche Maßnahmen zugunsten der Erzeuger anheben;* ⟨Abl.:⟩ **Valorisierung,** die; -, -en (Wirtsch.): *das Valorisieren; Valorisation;* **Valuta** [va'lu:ta], die; -, ...ten [ital. valuta, zu: valuto, 2. Part. von: valēre, zu lat. valēre, ↑Valenz] (Wirtsch., Bankw.): **1. a)** *ausländische Währung;* **b)** *Geld, Zahlungsmittel ausländischer Währung;* Su ausländer brachten V. mit. **2.** svw. ↑Wertstellung. **3.** ⟨Pl.⟩ *Coupons* (2) *von Valutapapieren.*

Valuta- (Wirtsch., Bankw.): **~geschäft,** das: *Umtausch von Geld in ausländisches Geld in ausländisches (u. umgekehrt) mit dem Zweck, einen Gewinn zu erzielen;* **~klausel,** die: *Klausel, durch die eine Schuld nach dem Kurs der einen bestimmten ausländischen Währung festgelegt ist;* **~kredit,** der (Kredit in einer ausländischen Währung;* **~Mark,** die (mit Bindestrich) ⟨Pl. -⟩ (DDR): *der Umrechnung ausländischer Währung angenommene Preises dienende in Mark ausgedrückte Einheit);* **~papier,** das: *ausländisches od. auf fremde Währung lautendes Wertpapier.*

valutieren [valu'ti:rən] ⟨sw. V.; hat⟩ [zu ↑Valuta]: **1.** (Wirtsch., Bankw.) *eine Wertstellung festsetzen.* **2.** (selten) *dem Wert nach bestimmen, bewerten, abschätzen;* ⟨Abl.:⟩ **Valutierung,** die; -, -en; **Valvation** [valva'͜tsjo:n], die; -, -en [relativiert aus frz. évaluation, ↑Evaluation] (Wirtsch.): *Schätzung, Festlegung des Wertes einer Sache,*

bes. des Kurswertes fremder Münzen; **valvieren** [val'vi:rən] ⟨sw. V.; hat⟩ [relatinisiert aus frz. évaluer, ↑Evaluation] (veraltet): *valutieren (2), bewerten, abschätzen.*

Vamp [vɛmp], der; -s, -s [engl.-amerik. vamp, gek. aus: vampire = Vampir]: *verführerische, erotisch anziehende, oft kühl berechnende Frau (bes. als Typ des amerikanischen Films):* der Typ des männermordenden -s; **Vampir** ['vampiːɐ̯, auch: -'-], der; -s, -e [serbokroat. vampir]: **1.** *(nach dem Volksglauben) Verstorbener, der nachts als unverwester, lebender Leichnam dem Sarg entsteigt, um Lebenden, bes. jungen Mädchen, das Blut auszusaugen, indem er ihnen seine langen Eckzähne in den Hals schlägt.* **2.** *Blutsauger* (3), *Wucherer.* **3.** *in den amerikanischen Tropen u. Subtropen lebende Fledermaus, die sich vom Blut von Tieren ernährt, indem sie ihnen mit ihren scharfen Zähnen die Haut aufritzt u. das ausfließende Blut aufleckt;* ⟨Abl. zu 1:⟩ **Vampirismus** [vampi'rɪsmʊs], der; - (selten): *Glaube an Vampire.*

Vanadin [vana'diːn], das; -s: svw. ↑Vanadium; **Vanadinit** [vanadi'niːt, auch: ...nɪt], der; -s: *Vanadium enthaltendes Erz;* **Vanadium** [va'naːdi̯ʊm], das; -s [zu altnord. Vanadis, einem Namen der germ. Göttin der Schönheit, Freyja; wohl nach dem schönen, farbenprächtigen Aussehen mancher Vanadiumverbindungen]: *stahlgraues Metall (chemischer Grundstoff);* Zeichen: V; ⟨Zus.:⟩ **Vanadiumoxid,** (chem. fachspr. für:) **Vanadiumoxyd,** das (Chemie): *Verbindung des Vanadiums mit Sauerstoff;* **Vanadiumstahl,** der: *Stahl, dessen besondere Härte, Beständigkeit durch geringfügigen Zusatz von Vanadium erreicht wurde.*

Van-Allen-Gürtel [væn'|ælm-], der; -s, - [nach dem amerik. Physiker J. A. Van Allen, geb. 1914] (Physik): *einer der beiden die Erde umgebenden Strahlungsgürtel.*

Vandale usw.: ↑Wandale usw.

vanille [va'nɪljə, auch: va'nɪlə] ⟨indekl. Adj.; o. Steig.; nicht adv.⟩: *hellgelb, blaßgelb;* **Vanille** [-], die; - [frz. vanille < span. vainilla, Vkl. von: vaina = Hülse, Schale; Scheide < lat. vagina, ↑Vagina]: **1.** *(zu den Orchideen gehörende) in den Tropen vorkommende, wie eine Liane emporkletternde Pflanze mit in Trauben stehenden, oft gelblichweißen, duftenden Blüten u. langen, schotenähnlichen Früchten.* **2.** *aus den Früchten der Vanille* (1) *gewonnenes, aromatisch duftendes Gewürz, das für Süßspeisen verwendet wird.*

Vanille-: ~**aroma,** das: vgl. ~**geschmack;** ~**eis,** das: *Speiseeis mit Vanillegeschmack;* ~**geruch,** der: vgl. ~**geschmack;** ~**geschmack,** der: *aromatischer, von Vanille* (2) *od. Vanillin stammender Geschmack;* ~**kipferl,** das (österr.): *süßes, mit Vanillezucker bestreutes Nuß- od. Mandelgebäck in Form eines kleinen Hörnchens;* ~**pudding,** der: vgl. ~eis; ~**sauce,** die: ↑~soße; ~**schote,** die: **1.** *schotenähnliche Frucht der Vanille* (1). **2.** svw. ↑~stange; ~**stange,** die: *durch Trocknung u. Fermentation eingeschrumpfte, glänzende, schwarzbraune, stangenförmige Frucht der Vanille* (1), *die bes. als Gewürz für Süßspeisen verwendet wird;* ~**zucker,** der: *zum Herstellen bestimmter Backwaren u. Süßspeisen verwendeter, mit Vanillin durchsetzter Zucker.*

Vanillin [vanɪ'liːn], das; -s: *in den Früchten bestimmter Arten der Vanille* (1) *vorkommende kristalline Substanz mit angenehmem Geruch, die auch synthetisch hergestellt werden kann u. bes. als Geruchs- u. Geschmacksstoff verwendet wird;* ⟨Zus.:⟩ **Vanillinzucker,** der.

vanitas vanitatum ['va:nitas vani'ta:tʊm], lat. = „Eitelkeit der Eitelkeiten"] (bildungsspr.): *alles ist eitel.*

Vapeurs [va'pøːɐ̯s] ⟨Pl.⟩ [frz. vapeurs, Pl. von: vapeur = Dampf, Dunst < lat. vapor] (bildungsspr. veraltet): **1.** *Blähungen.* **2.** *Launen, üble Laune;* **Vaporimeter** [vapori-], das; -s, - [zu lat. vapor = Dunst, Dampf u. ↑-meter] (veraltend): *Gerät zur Bestimmung des Alkoholgehalts in Flüssigkeiten, bes. in Wein u. Bier;* **Vaporisation** [...zatsi̯oːn], die; -, -en: **1.** (veraltend) *das Vaporisieren.* **2.** (Med. früher) *Behandlung mit Wasserdampf zur Blutstillung (bes. im Bereich der Gebärmutter);* **vaporisieren** [...'ziːrən] ⟨sw. V.; hat⟩ (veraltend): **1.** *mit Hilfe eines Vaporimeters den Alkoholgehalt in einer Flüssigkeit bestimmen.* **2.** *verdampfen;* ⟨Abl.⟩ **Vaporisierung,** die; -, -en (veraltend).

Vaquero [va'keːro, span.: ba'ke'ro], der; -[s], -s [span. vaquero, zu: vacca < lat. vacca = Kuh]: *(im Südwesten der USA u. in Mexiko) Cowboy.*

Varia ['va:rja] ⟨Pl.⟩ [lat. varia, Neutr. Pl. von: varius = verschiedenartig, mannigfaltig, bunt] (Buchw.): *Verschiedenes, Vermischtes, Allerlei;* **variabel** [va'rja:bl̩] ⟨Adj.; ...bler, -ste⟩: *nicht auf nur eine Möglichkeit beschränkt;*

veränderbar, [*ab*]*wandelbar* (Ggs.: invariabel): ein variables Kostüm; eine variable Trennwand, Raumaufteilung, Bühne; variable *(nicht feststehende, nicht gleichbleibende)* Preise; eine variable (Math.; *veränderliche;* Ggs.: konstante) Größe; die Spielweise der Mannschaft ist sehr v.; v. denken und handeln; ⟨Abl.:⟩ **Variabilität** [varjabili'tɛ:t], die; - [frz. variabilité] (geh.): *das Variabelsein;* **Variable** [va'rja:blə], die; -n, -n, fachspr.: - < ⟨Dekl. als subst. Adj. ↑Abgeordnete⟩ (Math., Physik): *veränderliche Größe* (Ggs.: Konstante): die V. einer Gleichung, einer Funktion; Ü die V. (Wissensch., bes. Soziol.; *der nicht unveränderlich feststehende Aspekt)* eines Forschungsgegenstandes; **variant** [va'rjant] ⟨Adj.; o. Steig.; nicht adv.⟩ [frz. variant, adj. **1.** Part. von: varier, ↑variieren] (bildungsspr.): *bei bestimmten Vorgängen, unter bestimmten Bedingungen veränderlich* (Ggs.: invariant): -e Begriffe, Merkmale; **Variante,** die; -, -n [frz. variante]: **1.** (bildungsspr.) *leicht veränderte Art, Form von etw.; Abwandlung, Abart, Spielart:* das ist eine französische V. des Kochrezepts; verschiedene -n eines Systems, einer Idee, eines Modells; regionale -n (in der Sprache). **2.** (Literaturw.) *abweichende Lesart* (1) *einer Textstelle bei mehreren Fassungen eines Textes.* **3.** (Musik) *Wechsel von Moll nach Dur (u. umgekehrt) durch Veränderung der großen Terz in eine kleine (u. umgekehrt) im Tonikadreiklang;* ⟨Zus.:⟩ **variantenreich** ⟨Adj.⟩ (bes. Sport): *durch vielerlei Varianten* (1) *gekennzeichnet:* er zeigte von allen Spielern das -ste Spiel; **Varianz** [va'rjants], die; - (Math.): *(in der Statistik u. Wahrscheinlichkeitsrechnung) Maß für die Größe der Abweichung von einem Mittelwert;* **variatio delectat** [va'rja:tsi̯o de'lɛktat; lat.] (bildungsspr.): *Abwechslung macht Freude;* **Variation** [varia'tsi̯oːn], die; -, -en [frz. variation < lat. variātio = Veränderung, zu: variāre, ↑variieren]: **1. a)** *das Variieren; Veränderung, Abwandlung:* dieses Prinzip der Baukunst hat im Laufe der Zeit einige -en erfahren; **b)** *das Variierte, Abgewandelte:* das sind nur -en derselben These; Jacken, Hemden in vielen, modischen -en. **2.** (Musik) *melodische, harmonische od. rhythmische Abwandlung eines Themas:* -en über ein Thema aus einer Symphonie von Beethoven; -en zu einem Volkslied; Ü Obwohl Kreuders Bücher ... meist nur -en desselben Themas sind (Deschner, Talente 160). **3.** (Biol.) *bei Individuen einer Art auftretende Abweichung von der Norm im Erscheinungsbild.* **4.** (Math.) *(in der Kombinatorik) geordnete Auswahl, Anordnung von Elementen unter Beachtung der Reihenfolge.*

variations-, Variations-: ~**breite,** die: *Gesamtheit von Variationsmöglichkeiten;* ~**fähig** ⟨Adj.; nicht adv.⟩: ein Thema; ~**möglichkeit,** die: *Möglichkeit zu variieren, variiert zu werden;* ~**rechnung,** die: *mathematisches Verfahren zur Berechnung einer Funktion durch Bestimmung der Extremwerte eines von dieser Funktion abhängigen Integrals.*

Variator [va'rja:tɔr, auch: ...to:ɐ̯], der; -s, ...ja'to:rən]: svw. ↑Variometer (3); **Varietät** [varje'tɛ:t], die; -, -en [lat. varietās = Vielfalt] (Wissensch., bes. Biol.): *Abart* (a), *Spielart:* die verschiedenen -en einer Pflanzenart; Abk.: var.; **Varieté,** (schweiz.:) **Variété** [varje'te:], das; -s, -s [gek. aus Varietétheater, nach frz. théâtre des variétés, aus: théâtre (↑Theater) u. variété = Buntheit < lat. varietās]: **1.** *Theater mit bunt wechselndem, unterhaltendem Programm, artistischen, akrobatischen, tänzerischen, musikalischen o. ä. Darbietungen:* die -s der Großstädte; sie möchte gern zum V. (*in einem Varieté auftreten*). **2.** *Vorstellung, Aufführung in einem Varieté:* wir gehen heute abend ins V.; ⟨Zus.:⟩ **Varietétheater,** (schweiz. auch:) **Variététheater,** das; **variieren** [vari'iːrən] ⟨sw. V.; hat⟩ [frz. varier < lat. variāre = verändert]: **a)** *in verschiedenen Abstufungen voneinander abweichen, unterschiedlich sein:* die Beiträge variieren je nach Einkommen; **b)** *leicht abwandeln, teilweise anders machen;* in der anderen, leicht abgewandelten Form erscheinen lassen: einen Ausspruch, einen Satz, ein Thema immer wieder v.; in dieser Komposition hat er ein Volkslied variiert (Musik; *in Variationen* 2 *verarbeitet*).

varikös [vari'kø:s] ⟨Adj.; o. Steig.⟩ [zu ↑Varix] (Med.): *die Bildung von Varizen betreffend, mit der Bildung von Varizen einhergehend;* **Varikose** [...'ko:zə], die; -, -n (Med.): *die Bildung von Varizen bestehendes Leiden;* **Varikosität** [...kozi'tɛ:t], die; -, -en (Med.): *Bildung, Anhäufung von Varizen;* **Varikozele** [...o'tse:lə], die; -, -n [zu griech. kélē = Geschwulst, Bruch] (Med.): *krankhafte Erweiterung u. Vermehrung der Venen des Samenstrangs.*

Varinas ['va:rinas, auch: va'ri:nas], der; -, (Sorten:) - [nach der venezolanischen Stadt Barinas]: *ein südamerikanischer Tabak.*
Variograph [varjo-], der; -en, -en [zu lat. varius (↑Varia) u. ↑-graph]: *Gerät zur Aufzeichnung der Werte eines Variometers* (1, 2); **Variola** [va'ri:ola], die; -, ...lä [...lɛ] u. ...len [va'rjo:lən], **Variole** [va'rjo:lə], die; -, -n ⟨meist Pl.⟩ [zu lat. varius (↑Varia) in der Bed. „buntgefleckt"] (Med.): *Pocken;* **Variolation** [varjola'tsjo:n], die; -, -en (Med. früher): *Pockenschutzimpfung mit den Borken od. dem Inhalt von Pockenpusteln;* **Variometer** [varjo-], das; -s, - [zu lat. varius (↑Varia) u. ↑-meter] (Technik, Physik): **1.** (bes. Flugw.) *Gerät zur Messung kleiner Änderungen des Luftdrucks, das in spezieller Form bei Flugzeugen dazu dient, die Geschwindigkeit der Änderung der Flughöhe zu messen u. anzuzeigen.* **2.** *Magnetometer zur laufenden Messung der Veränderungen des erdmagnetischen Feldes.* **3.** *Meßgerät für Selbstinduktionen; Spule mit veränderbarer Induktivität;* **Variooobjektiv** ['va:rjo-], das; -s, -e (Fot.): *Zoomobjektiv;* **Varistor** [va'rɪstɔr, auch: ...to:ɐ̯], der; -s, -en [...'to:rən; engl. varistor, zusgez. aus lat. *va*rius (↑Varia) u. engl. res*istor* = elektr. Widerstand] (Technik, Physik): *zur Stabilisierung der Spannung verwendeter elektrischer Widerstand, dessen Leitwert mit steigender Spannung wächst;* **Varix** ['va:rɪks], die; -, Varizen [va'ri:tsn̩], **Varize** [va'ri:tsə], die; -, -n [lat. varix (Gen.: varicis), nach den verschiedenfarbigen, bunten Aussehen] (Med.): *Krampfader;* **Varizelle** [vari'tsɛlə], die; -, -n ⟨meist Pl.⟩ [fälschliche nlat. Vkl. von ↑Variola] (Med.): *Windpocke;* **Varizen:** Pl. von ↑Varix, Varize; **Varizenverödung,** die; -, -en (Med.): *Verödung von Varizen durch Injektion geeigneter Präparate; Krampfaderverödung.*
vasal [va'za:l] ⟨Adj.; o. Steig.⟩ [zu lat. väs = Gefäß; ↑Vase] (Med., Biol.): *die [Blut]gefäße betreffend.*
Vasall [va'zal], der; -en, -en [mhd. vassal < afrz. vassall < mlat. vassalus, zu mlat.-galloroman. vassus, eigtl. = Mann, Knecht, aus dem Kelt.]: *(im MA.) [mit einem Lehen bedachter] Freier in der Gefolgschaft* (2 a) *eines Herrn, in dessen Schutz er sich begeben hat; Gefolgsmann.*
Vasallen-: ~**dienst,** der (hist.): vgl. Lehnsdienst; ~**eid,** der (hist.): vgl. Lehnseid; ~**pflicht,** die (hist.): vgl. Lehnspflicht; ~**staat,** der (abwertend): vgl. Satellitenstaat.
Vasallentum, das; -s: *Gesamtheit aller Dinge, die mit dem Verhältnis zwischen dem Vasallen u. seinem Herrn zusammenhängen;* **vasallisch** ⟨Adj.; o. Steig.; nicht adv.⟩: *den Vasallen, das Vasallentum betreffend* [...li'tɛ:t], die; -: *persönliche, auf gegenseitige Treue gegründete Verhältnis zwischen dem Vasallen u. seinem Herrn (als wichtiges Element des Lehnswesens);* ⟨Abl.:⟩ **vasallitisch** [...'li:tɪʃ] ⟨Adj.; o. Steig.; nicht adv.⟩: *die Vasallität betreffend.*
Väschen ['vɛ:sçən], das; -s, -: ↑Vase; **Vase** ['va:zə], die; -, -n ⟨Vkl. ↑Väschen⟩ [frz. vase < lat. väs = Gefäß]: **1.** *(aus Glas, Porzellan, Ton o. ä.) oft kunstvoll gearbeitetes offenes Gefäß, in das bes. Schnittblumen gestellt werden; Blumenvase:* eine große, kleine, hohe, bauchige, schlanke, alte, chinesische; eine V. mit Rosen auf dem Tisch; die Blumen, den Strauß in eine V. stellen. **2.** *(in der Antike) verschiedenen Zwecken dienendes, oft mit Malereien versehene Gefäß [aus Ton]:* altgriechische -n; **Vasektomie** [vaz-], die; -, -n (Med.): **1.** *operative Entfernung eines Stücks des Samenleiters zur Sterilisation des Mannes).* **2.** *operative Entfernung des Teils eines Blutgefäßes.*
Vaselin [vazə'li:n], das; -s, (häufiger:) **Vaseline,** die; - [Kunstwort aus dt. Wasser u. griech. élaion = Öl]: *(bei der Erdölverarbeitung gewonnene) salbenartige, gelbliche od. weiße durchscheinende Masse, die in der pharmazeutischen u. kosmetischen Industrie als Grundlage für Salben, in der Technik als Schmiermittel o. ä. verwendet wird.*
vasen-, Vasen-: ~**förmig** ⟨Adj.; o. Steig.; nicht adv.⟩; ~**malerei,** die: *Malerei auf antiken Vasen;* ~**ornamentik,** die.
vaskulär [vasku'la:ɐ̯], **vaskulär** [...'lɛ:ɐ̯] ⟨Adj.; o. Steig.⟩ [zu lat. väsculum, Vkl. von: väs, ↑Vase] (Med., Biol.): **a)** *zu den [Blut]gefäßen gehörend;* **b)** *[Blut]gefäße enthaltend;* **Vaskularisation** [...lariza'tsjo:n], die; -, -en (Med.): *Neubildung von [Blut]gefäßen;* **vaskulös** [...'lø:s] ⟨Adj.; nicht adv.⟩ (Med.): *reich an [Blut]gefäßen;* **Vasoligatur** [vazo-], die; -, -en (Med.): *Ligatur* (3) *von Blutgefäßen;* **Vasomotoren** [vazo-] ⟨Pl.⟩ (Med.): *Gefäßnerven;* ⟨Abl.:⟩ **vasomotorisch** ⟨Adj.; o. Steig.⟩ (Med.): **a)** *die Gefäßnerven betreffend;* **b)** *von den Gefäßnerven gesteuert;* **Vasoresektion**

[vazo-], die; -, -en: *Vasektomie;* **Vasotomie** [...to'mi:], die; -, -n [...i:ən; zu griech. tomé = Schnitt] (Med.): *operative Durchtrennung des Samenleiters.*
vast [vast] ⟨Adj.; -er, -este; nicht adv.⟩ [lat. västus] (veraltet): **a)** *weit, ausgedehnt;* **b)** *wüst, öde;* **Vastation** [vasta'tsjo:n], die; -, -en [lat. västätio] (bildungsspr. veraltet): *Verwüstung.*
Vater ['fa:tɐ], der; -s, Väter ['fɛ:tɐ; mhd. vater, ahd. fater, viell. urspr. Lallwort der Kinderspr.]: **1. a)** ⟨Vkl. ↑Väterchen (1)⟩ *Mann, der ein od. mehrere Kinder gezeugt hat:* der leibliche, eigene V.; ein guter, besorgter, treusorgender, liebevoller, strenger V.; V. und Mutter; der V. und seine Kinder; er ist V. von drei Kindern, eines unehelichen Kindes; er ist V. geworden *(ein von ihm gezeugtes Kind ist geboren worden);* ein werdender V. (scherzh.; *Mann, der ein Kind gezeugt hat, das noch nicht geboren ist);* er ist ganz der V. *(sieht seinem Vater sehr ähnlich);* er war immer wie ein V. zu mir *(war mir ein väterlicher Freund);* grüßen Sie Ihren [Herrn] V.; er hat seinen V. früh verloren, nicht gekannt; wir feiern den Geburtstag des -s/-s Geburtstag; das hat er vom V. (ugs.; *darin ist er seinem Vater sehr ähnlich, diese Eigenschaft hat er von seinem Vater geerbt;* R [alles] aus, dein treuer V.! (scherzh.; *nun ist Schluß!, es besteht jetzt keine weitere Möglichkeit, Gelegenheit mehr!*); Ü er ist der [geistige] V. *(Schöpfer, Urheber)* dieser Idee, Erfindung; die Väter des Grundgesetzes, der amerikanischen Verfassung; ***V. Staat** (scherzh.; *der Staat, bes. im Zusammenhang mit Finanzen, Steuern o. ä.);* **V. Rhein** (dichter., emotional; *der Fluß Rhein in der Personifizierung eines Vaters);* **Heiliger V.** (kath. Kirche; Ehrentitel u. Anrede des Papstes); **kesser V.** (salopp, oft abwertend; *maskulin wirkende homosexuelle Frau; Lesbierin, die sich betont männlich kleidet u. gibt);* **ach, du dicker V.!** (ugs.; ↑Ei 2 b); **b)** *Mann, der in der Rolle eines Vaters* (1 a) *ein od. mehrere Kinder versorgt, erzieht:* es wäre gut, wenn die Kinder wieder einen V. hätten; bei seinem neuen Vater geht es ihm gut; **c)** *Mann, der als Beschützer, Helfer, Sorgender für andere da ist, eintritt:* der Vater der Armen, der Hilflosen; V. des Vaterlandes (nach lat. pater od. parens patriae, einer altröm. Ehrenbezeichung; **d)** (ugs., oft fam. scherzh. od. abwertend) *alter, älterer Mann;* na, V., wie geht es denn?; was will denn der alte V. hier! **2.** *männliches Tier, das einen od. mehrere Nachkommen gezeugt hat:* die jungen Vögel werden in gleicher Weise vom V. wie von der Mutter gefüttert. **3.** (kath. Kirche) **a)** (seltener) svw. ↑Pater; **b)** *Ehrentitel u. Anrede eines höheren katholischen Geistlichen.* **4.** ⟨o. Pl.⟩ (Rel.) *Gott, bes. im Hinblick auf seine Allmacht, Weisheit, Güte, Barmherzigkeit u. auf die Gotteskindschaft der Menschen:* der himmlische V.; im Himmel; Gott V. **5.** ⟨Pl.⟩ (geh., veraltet) *Vorfahren, Ahnen:* sie leben und arbeiten in diesem Land wie einst ihre Väter; er ist in das Land seiner Väter zurückgekehrt; *** sich zu den Vätern versammeln/zu seinen Vätern versammelt werden** (geh., veraltet, noch scherzh.; *sterben).* **6.** (Technik) *positive Form zum Pressen von Schallplatten.* Vgl. Mutter (3), Matrize (2 b).
vater-, Vater- (vgl. auch: Vaters-): ~**bild,** das (Psych., Soziol.): vgl. Mutterbild; ~**bindung,** die (Psych.): vgl. Mutterbindung; ~**figur,** die: *männliche Person, die für jmdn. ein väterliches Vorbild, eine Persönlichkeit darstellt, die er bewundert, [wie einen Vater] achtet;* ~**freuden** ⟨Pl.⟩ in der Wendung **V. entgegensehen** (meist scherzh.; *bald Vater* 1 a *werden);* vgl. Mutterfreuden; ~**haus,** das (geh.): *Elternhaus* (a); ~**herrschaft,** die: svw. ↑Patriarchat (2); vgl. Mutterherrschaft; ~**herz,** das vgl. Mutterherz; ~**komplex,** der (Psych.): vgl. Mutterkomplex (1); ~**land,** das ⟨Pl. -länder⟩ (geh., oft emotional): *Land, aus dem man stammt, zu dessen Volk, Nation man gehört, dem man sich zugehörig fühlt; Land als Heimat eines Volkes:* das deutsche V.; ein einiges, geeintes, geteiltes V.; das V. der Franzosen; sein V. lieben; viell. still weg von seinem V.; dazu: ~**ländisch** [-lɛndɪʃ] ⟨Adj.; o. Steig.⟩ (geh., oft emotional): *das Vaterland betreffend; das Vaterland liebend, ehrend; patriotisch:* -e Lieder, Reden; -e Belange, Interessen; im ganzen Geiste erzogen worden sein; v. gesinnt sein, ~**landsliebe,** die (geh., oft emotional): *Liebe, Gefühl der Zugehörigkeit zum eigenen Vaterland; Patriotismus,* ~**landsliebend** ⟨Adj.; meist nur attr.⟩ (geh., oft emotional): ~e Helden, ~**landslos** ⟨Adj.; o. Steig.; nicht adv.⟩ (geh. abwertend): *sein Vaterland nicht achtend, es verratend:* eine -e Gesinnung; -e Gesellen (↑Geselle 2), ~**landsverräter,** der (geh. abwertend): *jmd.,*

der sein *Vaterland verrät*, ~**landsverteidiger,** der (geh., oft emotional): *Soldat,* ~**landsverteidigung,** die; ~**liebe,** die: *Liebe eines Vaters zu seinem Kind;* ~**los** ⟨Adj.; o. Steig.; nicht adv.⟩: *keinen Vater [mehr] habend: -e Kinder;* er ist v. aufgewachsen, dazu: ~**losigkeit,** die; -; ~**mord,** der; ~**mörder,** der [2: wohl volksetym. Umdeutung der älteren Bez. frz. parasite (= „Mitesser", an den langen Ecken blieben leicht Speisereste hängen) zu: parricide = Vatermörder (1)]: **1.** *Mörder des eigenen Vaters.* **2.** (früher scherzh.) *hoher, steifer Kragen an Herrenhemden mit aufwärts bis an die Wangen ragenden Spitzen;* ~**name,** (auch:) Vatersname, der: **1.** svw. ↑Patronymikon. **2.** (veraltet) svw. ↑Familienname; ~**pflicht,** die ⟨meist Pl.⟩: vgl. Mutterpflicht; ~**recht,** das: *rechtliche Ordnung, die durch die Vormachtstellung des Mannes in der Familie u. im öffentlichen Leben gekennzeichnet ist u. bei der Abstammung u. Erbfolge der väterlichen Linie folgen;* vgl. Mutterrecht, dazu: ~**rechtlich** ⟨Adj.; o. Steig.⟩: *patriarchalisch* (1 a); vgl. mutterrechtlich; ~**stadt,** die (geh.): *Stadt, aus der man stammt, in der man geboren, aufgewachsen ist;* ~**stelle,** die: vgl. Mutterstelle; ~**tag,** der [volkst. geb. zu ↑Muttertag] (scherzh.): *Tag (gewöhnlich der Himmelfahrtstag), der von vielen Männern, bes. Familienvätern, dazu genutzt wird, ohne Frauen mit reichlich alkoholischen Getränken zu feiern, Ausflüge zu machen o. ä.;* ~**tier,** das (Landw.): *männliches Zuchttier;* ~**unser** [auch: ´−´−−], das; -s, - [mhd. vater unser, ahd. fater unser, entspr. lat. pater noster, ↑¹Paternoster]: *in verschiedene Bitten gegliedertes Gebet aller christlichen Konfessionen;* ↑¹Paternoster: ein das V. beten; ***jmdm. ein/das V. durch die Backen blasen können** (scherzh.; *sehr abgemagert, dünn, hohlwangig sein*).

Vaterchen, das; -s, - (landsch. fam.): svw. ↑Väterchen; **Väterchen** [´fɛːtɐçən], das; -s, -: **1.** ↑Vater (1 a). **2.** (seltener) *alter Mann:* er half dem alten, zittrigen V. über die Straße; ***V. Frost** (scherzh.; *große Kälte, Frost in der Personifizierung eines alten Mannes;* LÜ von russ. Ded Moros): V. Frost hat wieder zugeschlagen; **väterlich** ⟨Adj.⟩ [mhd. veterlich, ahd. faterlīh]: **1.** ⟨o. Steig.; nur attr.⟩ *dem Vater* (1 a) *gehörend; vom Vater kommend, stammend:* das -e Geschäft übernehmen; -e Ermahnungen; der Erbfolge folgt der -en Linie. **2.** *(wie ein Vater) fürsorglich, wohlwollend, voller Zuneigung:* ein -er Freund; jmdm. einen -en Rat geben; seine Art war sehr v.; jmdn. v. beraten, betreuen, ermahnen; ⟨Zus.:⟩ **väterlicherseits** ⟨Adv.⟩: *(in bezug auf Verwandtschaftsbeziehungen) vom Vater her:* meine Großeltern v.; v. stammen seine Vorfahren aus Frankreich; ⟨Abl.:⟩ **Väterlichkeit,** die; -: *väterliche* (2) *Art.*

Vaters- (vgl. auch: vater-, Vater-): ~**bruder,** der (veraltet): *Onkel väterlicherseits;* ~**name,** der: svw. ↑Vatername; ~**schwester,** die (veraltet): *Tante väterlicherseits.*

Vaterschaft, die; -, -en ⟨Pl. selten⟩: *das Vatersein (bes. als rechtlicher Tatbestand):* die V. bestreiten, leugnen, anerkennen; die Bestimmung, Feststellung der V.; die Nachricht von seiner V. erreichte ihn im Ausland.

Vaterschafts- ~**anerkennung,** die, ~**anerkenntnis,** die: *Anerkennung der Vaterschaft;* ~**bestimmung,** die: *Feststellung der tatsächlichen Vaterschaft;* ~**gutachten,** das: vgl. ~bestimmung; ~**klage,** die: *Klage auf Feststellung der Vaterschaft;* ~**nachweis,** der; ~**prozeß,** der: vgl. ~klage.

Vati [´faːti], der; -s, -s (fam.): *Vater:* ist dein V. zu Hause?

Vaudeville [vodə´viːl, frz.: vod´vil], das; -s, -s [frz. vaudeville, angeblich entstellt aus: Vau-de-Vire = Tal in der Normandie, das aus Liedern bekannt war]: **1.** *(um 1700) populäre Liedeinlage in französischen Singspielen.* **2.** *(im frühen 18. Jh.) burleskes od. satirisches, Aktualitäten behandelndes französisches Singspiel.* **3.** *abschließender Rundgesang, zunächst in der französischen Opéra comique, später auch in der Oper u. im deutschen Singspiel.*

V-Ausschnitt [´faͧ-], der; -[e]s, -e: *V-förmiger Ausschnitt eines Pullovers, Kleides o. ä.*

Veda: ↑Weda.

Vedette [ve´dɛtə], die; -, -n [frz. vedette < ital. vedetta = vorgeschobener Posten, Wächter, zu: vedere < lat. vidēre = sehen; eigtl. = Künstler: an erster Stelle im Darstellerverzeichnis steht] (selten): *berühmter Künstler, bes. Schauspieler;* ²*Star* (1 a).

vedisch: ↑wedisch.

Vedute [ve´duːtə], die; -, -n [ital. veduta, zu: vedere, ↑Vedette] (bild. Kunst): *naturgetreue Darstellung einer Landschaft, einer Stadt, eines Platzes o. ä. in Malerei u. Graphik.*

vegetabil [vegeta´biːl] (Fachspr.): svw. ↑vegetabilisch; **Vegetabilien** [...´biːliən] ⟨Pl.⟩ [mlat. vegetabilia (Pl.) = Pflanzen(reich), aus spätlat. vegetabilis = belebend, ↑vegetieren]: *pflanzliche Nahrungsmittel;* **vegetabilisch** ⟨Adj.; o. Steig.; nicht adv.⟩ (Fachspr.): *pflanzlich: -e Fette; -es Leben;* **Vegetarier** [...´riaːnɐ], der; -s, - (seltener): svw. ↑Vegetarier; **Vegetarianismus** [...ria´nɪsmʊs], der; - (seltener): svw. ↑Vegetarismus; **Vegetarier** [vege´taːriɐ], der; -s, - [älter: Vegetarianer < engl. vegetarian, zu: vegetable = pflanzlich, zu lat. vegetāre, ↑vegetieren]: *jmd., der sich [vorwiegend] von pflanzlicher Kost ernährt:* er ist strenger V.; **vegetarisch** ⟨Adj.; o. Steig.⟩: *(in bezug auf die Ernährungsweise) pflanzlich, Pflanzen ...; dem Vegetarismus entsprechend, auf ihm beruhend: -e Kost;* er ißt, lebt, ernährt sich v.; **Vegetarismus** [...ta´rɪsmʊs], der; -: *Ernährung durch pflanzliche Kost;* **Vegetation** [...´tsi̯oːn], die; -, -en ⟨Pl. ungebr.⟩ [mlat. vegetatio = Grünung < spätlat. vegetātio = Belebung, belebende Bewegung, zu lat. vegetāre, ↑vegetieren]: **a)** *ein bestimmtes Gebiet bedeckende Pflanzen; Pflanzendecke, Pflanzenbestand:* die V. der Tropen; **b)** *Wachstum von Pflanzen, Pflanzenwuchs;* eine üppige V.

vegetations-, Vegetations-: ~**decke,** die: *Pflanzendecke;* ~**fläche,** die: *Grünfläche* (b); ~**formation,** die (Bot.): *Formation* (5); ~**gebiet,** das: svw. ↑~zone; ~**grenze,** die: *Grenze, bis zu der es Vegetation gibt, Vegetation möglich ist;* ~**gürtel,** der: svw. ↑~zone; ~**kegel,** der (Bot.): svw. ↑~punkt; ~**kult,** der (Rel.): *(bes. im Orient) in der rituellen Verehrung von Gottheiten bestehender Kult, deren Sterben u. Auferstehen das Werden u. Vergehen in der Natur darstellen;* ~**los** ⟨Adj.; o. Steig.; nicht adv.⟩: *-e Zonen der Erde;* ~**organ,** das (Bot.): *Teil einer Pflanze, der der Erhaltung des Lebens dient* (z. B. Blatt, Wurzel); ~**periode,** die: *Zeitraum des allgemeinen Wachstums der Pflanzen innerhalb eines Jahres;* ~**punkt,** der (Bot.): *Stelle am Sproß, an der Wurzel einer Pflanze, an der auf Grund besonders ausgebildeter Zellen das Wachstum erfolgt;* ~**stufe,** die: *Stufe der Vegetation an Berghängen mit jeweils nach Höhenlage unterschiedlicher Pflanzengesellschaft;* ~**zeit,** die: svw. ↑~periode; ~**zone,** die: *Zone, die eine für die klimatischen Bedingungen charakteristische Pflanzenformation aufweist* (z. B. Regenwald).

vegetativ [vegeta´tiːf] ⟨Adj.; o. Steig.⟩ [zu lat. vegetāre, ↑vegetieren]: **1.** (selten) *pflanzlich; pflanzenhaft.* **2.** (Biol.) *nicht mit der geschlechtlichen Fortpflanzung in Zusammenhang stehend; ungeschlechtlich: -e Zellteilung, Vermehrung;* sich v. vermehren. **3.** (Med., Biol.) *nicht dem Willen unterliegend; unbewußt wirkend, steuernd, ablaufend: -e Funktionen; das -e Nervensystem;* diese Nerven arbeiten v.; **Vegetativum** [...´tiːvʊm], das; -s, ...va [nlat.] (Anat., Physiol.): *vegetatives* (2) *Nervensystem;* **vegetieren** [vege´tiːrən] ⟨sw. V.; hat⟩ [lat. vegetāre = beleben < spätlat. = leben, machsen], zu: vegēre = kräftig, lebhaft sein]: **1.** (oft abwertend) *kärglich leben, in der ärmlichsten, kümmerlichsten Dasein fristen:* am Rande der Existenz, in Elendsquartieren v. **2.** (Bot.) *(von Pflanzen) nur in der vegetativen* (2) *Phase leben.*

vehement [vehe´mɛnt] ⟨Adj.⟩: *-er, -este⟩* [lat. vehemēns (Gen.: vehementis)] (bildungsspr.): *ungestüm, heftig:* -e Windstöße; ein -er Protest; etw. mit -er Kraft niederreißen; der Kampf war v., wurde v. geführt; etw. v. *(leidenschaftlich)* verteidigen; **Vehemenz** [...´mɛnts], die; - [lat. vehementia] (bildungsspr.): *Ungestüm, Heftigkeit.*

Vehikel [ve´hiːkl], das; -s, - [lat. vehiculum, zu: vehere = fahren]: **1.** (oft abwertend) *[altmodisches, schlechtes] Fahrzeug:* ein altes, vorsintflutliches, klappriges, häßliches V.; er schwang sich auf sein V. und fuhr davon. **2.** (bildungsspr.) *etw., was als Mittel dazu dient, etw. anderes deutlich, wirksam werden zu lassen, auszudrücken, zu ermöglichen:* die Sprache ist das V.; aller geistigen Tätigkeit.

Veigelein [´faͧgəlaͪn], das; -s, - (veraltet): svw. ↑Veilchen (1); **Veigerl** [´faͧgɐl], das; -s, -n (bayr., österr.): svw. ↑Veilchen (1), **Veilchen** [´faͪlçən], das; -s, - [Vkl. von älter Veil(e), mhd. vīel, frühmhd. vīol(e), ahd. viola < lat. viola, ↑¹Viola]: **1.** *im Frühjahr blühende kleine Blume mit ei- od. herzförmigen Blättern u. kleinen blauen bis violetten, stark duftenden Blüten:* wilde V.; V. suchen, pflücken; ein kleiner Strauß duftende[r] V.; ***wie ein V. im Verborgenen blühen** *(irgendwo zurückgezogen leben, unauffällig wirken [u. die eigentlich verdiente Aufmerksamkeit, Achtung nicht finden]);* **blau wie ein V.** (ugs. scherzh.; *sehr betrunken*). **2.** (ugs. scherzh.) *durch einen Schlag, Stoß o. ä. hervorgerufener blau verfärbter Bluterguß am Auge herum.*

veilchen-, Veilchen- (Veilchen 1): ~blau ⟨Adj.; o. Steig.; nicht adv.⟩: *das kräftige, dunkle, ins Violett spielende Blau des Veilchens aufweisend:* ein -es Kleid; Ü als er nach Hause kam, war er v. (ugs. scherzh.; *sehr betrunken*); ~duft, der: eine Seife mit V.; ~farben, ~farbig ⟨Adj.; o. Steig.; nicht adv.⟩: svw. ↑~blau; ~holz, das: svw. ↑Jakarandaholz; ~strauß, der; ~wurzel, die: *Wurzelstock des Veilchens.*

Veitsbohne ['fajts-], die; -, -n [wohl weil die Bohne um den Festtag des hl. Veit (15. 6.) blüht] (landsch.): svw. ↑Saubohne; **Veitstanz**, der; -es [LÜ von mlat. chorea sancti Viti; der hl. Vitus (= Veit) wurde als Helfer bei dieser Krankheit angerufen]: *mit Muskelzuckungen o. ä. verbundene Nervenkrankheit* (a); *Chorea* (2).

Vektor ['vɛktɔr, auch: ...to:ɐ̯], der; -s, -en [...'to:rən; engl. vector < lat. vector = Träger, Fahrer, zu: vehere = fahren] (Math., Physik): *Größe, die als ein in bestimmter Richtung verlaufender Pfeil dargestellt wird u. die durch verschiedene Angaben (Angriffspunkt, Richtung, Betrag) festgelegt werden kann* (Ggs.: ¹Skalar).

Vektor- (Math.): ~addition, die: *Addition von Vektoren;* ~feld, das: *Gesamtheit von Punkten im Raum, denen ein Vektor zugeordnet ist;* ~rechnung, die: *Teilgebiet der Mathematik, das sich mit den Vektoren u. ihren algebraischen Verknüpfungen befaßt.*

vektoriell [vɛkto'rjɛl] ⟨Adj.; o. Steig.⟩ (Math.): *den Vektor, die Vektorrechnung betreffend; durch Vektoren berechnet, mit Vektoren erfolgt:* ein -es Produkt.

Vela: Pl. von ↑Velum; **velar** [ve'la:ɐ̯] ⟨Adj.; o. Steig.⟩ [zu ↑Velum] (Sprachw.): *(von Lauten) am Velum (3) gebildet;* **Velar** [-], der; -s, -e (Sprachw.): *am Velum (3) gebildeter Laut, Gaumensegellaut, Hintergaumenlaut (z. B. k);* ⟨Zus.:⟩ **Velarlaut**, der (Sprachw.): *Velar.*

Velin [ve'lĩ:, auch: ve'lɛ̃:], das; -s [frz. vélin, zu: veel, ältere Nebenf. von: veau < lat. vitellus = Kalb]: **1.** *(früher bes. für Bucheinbände verwendetes) feines, weiches Pergament.* **2.** *Papier mit glatter Oberfläche ohne Wasserzeichen.*

Velleität [vɛlei'tɛ:t], die; -, -en [frz. velleité < mlat. velleitas, zu lat. velle = wollen] (Philos.): *unwirksames Wollen.*

Velo [ve:lo], das; -s, -s [Kurzf. von ↑Velozipéd] (schweiz.): *Fahrrad:* V. fahren; **veloce** [ve'lo:tʃə] ⟨Adv.⟩ [ital. veloce < lat. vēlōx (Gen.: vēlōcis)] (Musik): *schnell, geschwind;* **Velodrom** [velo'dro:m], das; -s, -e [frz. vélodrome, zusgez. aus: vélocipède = Fahrrad u. griech. drómos = Lauf]: *[geschlossene] Radrennbahn mit überhöhten Kurven.*

Velour [vəˈluːɐ̯, auch: ve...], das; -s u. ...s, -s [frz. ¹Velours] (Fachspr.): svw. ↑²Velours; ⟨Zus.:⟩ **Velourleder**, das (Fachspr.): svw. ↑²Velours, Veloursleder; **¹Velours** [vəˈluːɐ̯, auch: ve...], der; -s [...'lu:ɐ̯s], -s [...'lu:ɐ̯s; frz. velours, zu aprovenz. velos < lat. villōsus = zottig, haarig]: *Gewebe unterschiedlicher Art mit gerauhter, weicher, samt- od. plüschartiger Oberfläche:* ein Läufer aus V.; der Sessel war mit V. bezogen; **²Velours** [-], das; -s [...'lu:ɐ̯s], (Sorten:) -s [...'lu:ɐ̯s]: *Leder mit einer durch feines Schleifen aufgerauhten samtähnlichen Oberfläche (der Fleisch-, nicht der Haarseite); Samtleder:* Schuhe, eine Jacke, ein Ledersessel aus V.; ⟨Zus.:⟩ **Veloursleder**, das: svw. ↑²Velours; **veloutieren** [vəlu'ti:rən, auch: ve...] ⟨sw. V.; hat⟩ [frz. velouter] (Textilind.): *das Aussehen von* ¹,²*Velours geben* (meist im 2. Part.⟩: veloutierte Felle; **Veloutine** [vəlu'ti:n, auch: ve...], der; -[s], -s [frz. veloutine]: *(meist für Damenkleider verwendetes) ripsähnliches Gewebe in Taftbindung.*

Velozipéd [velotʃi'pe:t], das; -[e]s, -e [frz. vélocipède, zu lat. vēlōx (↑veloce) u. pēs (Gen.: pedis) = Fuß] (veraltet): *Fahrrad;* **Velozipedist** [...pe'dɪst], der; -en, -en [frz. vélocipédiste] (veraltet): *Radfahrer.*

Velpel ['fɛlpl]: ↑Felbel.

Velum ['ve:lʊm], das; -s, Vela [lat. vēlum = Tuch, Segel]: **1.** (kath. Kirche) **a)** *Tuch zum Bedecken der Abendmahlsgeräte;* **b)** *Schultertuch, das der Priester beim Erteilen des sakramentalen Segens trägt.* **2.** *(in der Antike) Vorhang zum Bedecken der Türen im Haus od. als Schutz gegen die Sonne im Tempel.* **3.** (Anat., Sprachw.) *Gaumensegel.* **4.** (Zool.) *segelartig verbreiteter Fortsatz als Saum des Schirms von Quallen, als Kranz von Wimpern zum Schwimmen u. Schweben bei Larven von Schnecken u. Muscheln.*

Velvet ['vɛlvət, der od. das; -s, (Sorten:) -s [engl. velvet, über das Vlat. zu lat. villus = zottiges Haar]: *Samt aus Baumwolle mit glatter Oberfläche;* **Velveton** ['vɛlvətɔn], der; -s, (Sorten:) -s [engl. velveton]: *Samtimitation aus Baumwoll- od. Zellwollstoff mit aufgerauhter Oberfläche.*

Vendetta [vɛn'dɛta], die; -, ...tten [ital. vendetta < lat. vindicta = Rache]: ital. Bez. für *Blutrache.*

Vene ['ve:nə], die; -, -n [lat. vēna] (Med.): *Blutader* (Ggs.: Arterie); ⟨Zus.:⟩ **Venenentzündung**, die: *entzündliche Erkrankung der Gefäßwand von Venen, bes. bei Krampfadern; Phlebitis;* **Venenklappe**, die (Anat.): *in kurzen Abständen in den Venen vorhandene klappenartige, wie ein Ventil das Zurückströmen des Blutes verhindernde Gewebsbildung.*

venenös [vene'nø:s] ⟨Adj.; o. Steig.⟩ [spätlat. venēnōsus] (Fachspr.): *giftig.*

venerabel [vene'ra:bl] ⟨Adj.; ...bler, -ste; nicht adv.⟩ [lat. venerābilis, zu: venerāri, ↑venerieren] (bildungsspr. veraltet): *verehrungswürdig;* **Venerabile** [...'ra:bile], das; -[s] [kirchenlat. venerābile (sānctissimum)] (kath. Kirche): svw. ↑Allerheiligste (3); **venerabilis** [...'ra:bilɪs; lat.] (kath. Kirche): *hoch-, ehrwürdig* (im Titel katholischer Geistlicher); Abk.: ven.; **Veneration** [...ra'tsjo:n], die; -, -en [lat. venerātio] (bildungsspr. veraltet): *Verehrung;* **venerieren** [...'ri:rən] ⟨sw. V.; hat⟩ [lat. venerāri, zu: venus (Gen.: veneris) = Liebreiz; Liebe, personifiziert im Namen der röm. Liebesgöttin Venus] (bildungsspr. veraltet): [als heilig] verehren; **venerisch** [ve'ne:rɪʃ] ⟨Adj.; o. Steig.; meist attr.; nicht adv.⟩ [lat. venerius = geschlechtlich, eigtl. = zur Venus gehörend] (Med.): *die Geschlechtskrankheiten betreffend, zu ihnen gehörend:* ein -es Leiden; -e Krankheiten (Geschlechtskrankheiten); **Venerologe** [venero...], der; -n, -n [↑-loge]: *Facharzt auf dem Gebiet der Venerologie;* **Venerologie**, die; - [↑-logie] (Med.): *Lehre von den Geschlechtskrankheiten als Teilgebiet der Medizin.*

Venezianischrot [vene'tsja:nɪʃ-], das; -s, -, ugs.: -s: svw. ↑Englischrot.

Venia legendi ['ve:nja le'gɛndi], die; - - [lat. = Erlaubnis zu lesen (1 c)] (bildungsspr.): *(durch die Habilitation erworbene) Lehrberechtigung für wissenschaftliche Hochschulen.*

veni, vidi, vici ['ve:ni 'vi:di 'vi:tsi; lat. = ich kam, ich sah, ich siegte): Ausspruch Caesars über seinen Sieg bei Zela, 47 v. Chr.] (bildungsspr.): *das war ein überaus rascher Erfolg; kaum angekommen, schon erfolgreich.*

Venner ['fɛnɐ], der; -s, - [mhd. vener, ahd. fanāri, zu mhd. vane, ahd. fano = Fahne] (schweiz.): *Fähnrich.*

venös [ve'nø:s] ⟨Adj.; o. Steig.; nicht adv.⟩ [lat. vēnōsus] (Med.): *die Venen betreffend, zu einer Vene gehörend: -es (in den Venen transportiertes, dunkles) Blut.*

Ventil [vɛn'ti:l], das; -s, -e [mlat. ventile = Wasserschleuse, Windmühle, zu lat. ventus = Wind]: **1.** *Vorrichtung, mit der das Ein-, Aus-, Durchlassen von Flüssigkeiten od. Gasen gesteuert wird:* die -e an einem Motor; das V. eines Dampfkessels, eines Autoreifens; das V. ist undicht, schließt nicht, ist verstopft; ein V. öffnen, schließen; die -e (Kfz.-T. Jargon; *das Ventilspiel*) einstellen; Ü ein V. für seine Wut suchen. **2. a)** *mechanische Vorrichtung an Blechblasinstrumenten, die das Erzeugen aller Töne der chromatischen Tonleiter ermöglicht;* **b)** *Mechanismus an der Orgel, durch den die Zufuhr des Luftstroms reguliert wird.*

Ventil- (Ventil 1): ~gummi, das, auch: der: *kleiner Gummischlauch zum Abdichten eines Ventils (z. B. an einem Fahrradschlauch);* ~horn, das: *Waldhorn mit zwei bis drei Ventilen;* ~röhre, die (Elektrot. veraltend): svw. ↑Gleichrichterröhre; ~spiel, das (Technik): *notwendiger Spielraum am Ventil eines Motors;* ~steuerung, die (Technik): *durch Ventile erfolgende Steuerung beim Arbeitsvorgang eines Verbrennungsmotors.*

Ventilation [vɛntila'tsjo:n], die; -, -en [frz. ventilation < lat. ventilātio des Lüftens, zu: ventilāre, ↑ventilieren]. **1. a)** *Bewegung von Luft (od. Gasen), bes. zur Erneuerung in geschlossenen Räumen, zur Beseitigung verbrauchter, verunreinigter Luft; Belüftung:* eine gute, ausreichende V.; in den Räumen herrscht eine so schwache V.; für die richtige V. sorgen; ↑Lüftung (2). **b)** (bildungsspr. seltener) svw. ↑Ventilierung; **Ventilator** [...'la:tor, auch: ...to:ɐ̯], der; -s [...la'to:rən; engl. ventilator]: *meist von einem Elektromotor angetriebene, einem rotierenden Flügelrad arbeitende Vorrichtung bes. zur Lüftung von Räumen, zur Kühlung von Motoren; Lüfter* (1): der V. surrt, dreht sich; **ventilieren** [...'li:rən] ⟨sw. V.; hat⟩ [(2. frz.) ventilier < (spät)lat. ventilāre = fächeln, lüften; hin u. her besprechen, erörtern, zu: ventus = Wind]: **1.** (seltener) *lüften, die Luft von etw. erneuern:* einen Raum v.; Ü seine Lunge v. **2.** (bildungsspr.) *sorgfältig überlegen, prüfen; eingehend erörtern:* ein Problem, ein Vorhaben v.; ⟨Abl.:⟩

Ventilierung, die; -, -en: **1.** (selten) *das Ventilieren* (1), *Ventilation* (1 a). **2.** (bildungsspr.) *das Ventilieren* (2).
ventral [vɛn'traːl] ⟨Adj.; o. Steig.⟩ ⟨spätlat. venträlis, zu lat. venter (Gen.: ventris) = Bauch, Leib] (Med.): **a)** *zum Bauch, zur Bauch-, Vorderseite gehörend;* **b)** *im Bauch lokalisiert, an der Bauchwand auftretend;* **ventre à terre** [vätra'tɛːɐ̯; frz., eigtl. = den Bauch an der Erde] (Reiten): *im gestreckten Galopp;* **Ventrikel** [vɛn'triːkl̩], der; -s, - [lat. ventriculus, eigtl. = Vkl. von: venter, ↑ventral] (Anat.): **1.** *Kammer, Hohlraum bes. von Organen* (z. B. bei Herz u. Gehirn). **2.** *bauchartige Verdickung, Ausstülpung eines Organs od. Körperteils* (z. B. der Magen); **ventrikular** [vɛntriku'laːɐ̯], **ventrikulär** [...'lɛːɐ̯] ⟨Adj.; o. Steig.; nicht adv.⟩ (Med.): *einen Ventrikel betreffend, zu ihm gehörend;* **Ventriloquist** [...lo'kvɪst], der; -en, -en [↑Bauchredner] (bildungsspr.): *jmd., der bauchreden kann u. damit als Artist tätig ist;* **Bauchredner.**
Venus- ['veːnʊs-; nach der röm. Liebesgöttin Venus, ↑venerieren; in Pflanzen- u. Tiernamen oft zur Bez. des. schönen (u. verführerisch-gefährlichen) Aussehens]: ∼**berg,** der [nach nlat. Mons veneris] (Anat.): *weiblicher Schamberg;* ∼**fliegenfalle,** die: *auf Mooren Nordamerikas heimische, fleischfressende, krautige Pflanze, die auch als Zierpflanze kultiviert wird;* ∼**hügel,** der: svw. ↑∼berg; ∼**muschel,** die: *Muschel mit oft lebhaft gefärbten [gerippten] Schalen;* ∼**sonde,** die: vgl. Marssonde.
veraasen ⟨sw. V.; hat⟩ (salopp, bes. nordd.): *in verschwenderischer Weise verbrauchen, vergeuden.*
verabfolgen [fɛɐ̯'|ap-] ⟨sw. V.; hat⟩ (Papierdt. veraltend): svw. ↑verabreichen: jmdm. ein Medikament v.; jmdm. eine Spritze v. *(geben);* jmdm. eine Tracht Prügel v. (scherzh.; *jmdn. verprügeln);* Ferner ordne ich an, daß du dir ... Schreibzeug v. *(geben, aushändigen)* läßt (Th. Mann, Joseph 679); ⟨Abl.:⟩ **Verabfolgung,** die; -, -en.
verabreden ⟨sw. V.; hat⟩: **1.** *mündlich vereinbaren:* ein Erkennungszeichen, ein Treffen v.; ich habe mit ihm verabredet, daß wir uns morgen treffen; ⟨2. Part.:⟩ sie trafen sich am verabredeten Ort; auf ein verabredetes Signal hin schlugen sie los; das ist eine verabredete Sache zwischen uns. **2.** ⟨v. + sich⟩ *(mit jmdm.) eine Zusammenkunft verabreden* (1): sich für den folgenden Abend, zum Tennis, auf ein Glas Wein, im Park v.; ich habe mich mit ihr im Café verabredet; er hat sich mit ihr verabredet; ⟨Zus.:⟩ **verabredetermaßen** ⟨Adv.⟩ [↑-maßen]: *auf Grund einer Verabredung:* wir trafen uns nicht zufällig, sondern v.; ⟨Abl.:⟩ **Verabredung,** die; -, -en: **1.** ⟨o. Pl.⟩ *das Verabreden* (1): die V. einer Zusammenkunft. **2. a)** *Vereinbarung, Absprache:* eine V. treffen *(sich verabreden);* ich konnte unsere V. leider nicht einhalten *(konnte nicht zu unserer Verabredung* 2 b *kommen);* sich an eine V. halten; wie auf eine V. verließen sie gleichzeitig den Raum; bleibt es bei unserer V.?; das verstößt gegen unsere V.; **b)** *verabredete Zusammenkunft:* eine V.; ich habe heute abend eine V. *(Rendezvous)* mit einem Mädchen; eine V. absagen.
verabreichen [fɛɐ̯'|ap-] ⟨sw. V.; hat⟩ (Papierdt.): *[in einer bestimmten festgesetzten Menge] zu essen, zu trinken, zum Einnehmen o. ä. geben, zuteilen:* jmdm. Schmerztabletten, Lebertran u. ein Medikament intravenös v. *(in eine Vene injizieren);* man verabreichte *(applizierte, injizierte)* ihm eine Dosis Morphium; ⟨Abl.:⟩ **Verabreichung,** die; -, -en.
verabsäumen [fɛɐ̯'|ap-] ⟨sw. V.; hat⟩ (Papierdt.): *(etw., was man eigentlich tun muß, tun soll) unterlassen, versäumen:* er hat es verabsäumt, mich in Kenntnis zu setzen.
verabscheuen [fɛɐ̯'|ap-] ⟨sw. V.; hat⟩: **a)** *Abscheu (a) (gegen etw., jmdn.) empfinden:* er verabscheut Spinnen; **b)** *Abscheu (b) (gegen etw., jmdn.) empfinden:* er verabscheut den Krieg; Sophie verabscheute ihn (Bieler, Mädchenkrieg 313); ⟨2. Part.:⟩ nicht dem verabscheuten Pol Pot zuliebe (Saarbr. Zeitung 30. 11. 79, 40).
verabscheuens-, Verabscheuens-: ∼**wert** ⟨Adj.⟩ (geh.): *Verabscheuung verdienend;* ∼**würdig** ⟨Adj.⟩ (geh.): svw. ↑∼wert, dazu: ∼**würdigkeit,** die; -.
Verabscheuung, die; - (geh.): *das Verabscheuen.*
verabscheuungs-, Verabscheuungs- usw.: svw. ↑verabscheuens-, Verabscheuens- usw.
verabschieden [fɛɐ̯'|ap-ʃiːdn̩] ⟨sw. V.; hat⟩: **1.** ⟨v. + sich⟩ *zum Abschied einige [formelhafte] Worte, einen Gruß o. ä. an jmdn. richten:* wenn von jmdm. v.; er verabschiedete sich höflich, eilig, umständlich, mit einem Händedruck, mit einem Kuß, mit den Worten „Mach's gut!“; ich möchte

mich gerne, muß mich leider schon v. *(ich möchte gerne auf Wiedersehen sagen, muß leider weggehen).* **2. a)** *bes. einen Gast, einen Besucher, der aufbricht, zum Abschied grüßen:* der Staatsgast wurde heute abend auf dem Bonner Flugplatz verabschiedet; **b)** *an jmdn. anläßlich seines Ausscheidens aus dem Dienst in förmlich-feierlicher Weise Worte des Dankes, der Anerkennung usw. richten:* einen hohen Offizier, Beamten v. *(inaktivieren* 1). **3.** *(ein Gesetz o. ä., nachdem darüber verhandelt worden ist) annehmen, beschließen:* morgen soll der Haushalt verabschiedet werden; ⟨Abl.:⟩ **Verabschiedung,** die; -, -en.
verabsolutieren [fɛɐ̯|apzolu'tiːrən] ⟨sw. V.; hat⟩: *einer Erkenntnis o. ä. allgemeine, uneingeschränkte Gültigkeit beimessen u. daher auf anderes übertragen, anwenden;* ⟨Abl.:⟩ **Verabsolutierung,** die; -, -en.
verachten ⟨sw. V.; hat⟩ [mhd. verahten]: *als schlecht, minderwertig, unwürdig ansehen; geringschätzen; auf etw., jmdn., den man auf Grund seiner Existenz- od. Handlungsweise ablehnt, verabscheut, herabsehen:* er verachtet ihn [wegen seiner Feigheit]; Frau Tobler, die ... dergleichen auch nicht gerade verachtete (iron.; *die dergleichen recht gern mochte;* R. Walser, Gehülfe 32); ⟨2. Part.:⟩ ein verachteter Paria; Ü er hat die Gefahr, den Tod stets verachtet *(hat sich von einer Gefahr, vom drohenden Tod nie beeindrucken lassen);* ***nicht zu v. sein** (ugs. untertreibend; *durchaus begrüßenswert, erstrebenswert o. ä. sein):* so ein Haus am Hang, ein gepflegtes Bier ist auch nicht zu v.; ⟨Zus.:⟩ **verachtenswert** ⟨Adj.⟩ (geh.): *Verachtung verdienend:* ein -er Heuchler; seine Feigheit ist v.; **verachtenswürdig** ⟨Adj.⟩ (geh.): svw. ↑verachtenswert; ⟨Abl.:⟩ **Verächter** [fɛɐ̯'|ɛçtɐ], der; -s, -: *jmd., der kein Gefallen, keine Freude an etw. Bestimmten hat, einer Sache keinen Wert beimißt, sie ablehnt;* **Verächterin,** die; -, -nen: w. Form zu ↑Verächter; **verächterisch** ⟨Adj.⟩ (selten): *von Verachtung zeugend, geprägt, herrührend;* **verächtlich** [fɛɐ̯'|ɛçtlɪç] ⟨Adj.⟩: **1.** *Verachtung ausdrückend, geringschätzig, abschätzig:* ein -er Blick; v. lachen, ausspucken; v. von jmdm. sprechen. **2.** *verachtenswert:* eine -e Geisteshaltung; ***jmdn., etw. v. machen** *(jmdn., etw. als verachtenswert hinstellen);* ⟨Abl.:⟩ **Verächtlichkeit,** die; - (selten); **Verächtlichmachung** [-maxʊŋ], die; - (Papierdt.): *das Verächtlichmachen;* **Verachtung,** die; - [spätmhd. verahtunge]: *das Verachten, starke Geringschätzung:* seine tiefe V. alles Bösen; ihre V. für, gegen den Verräter; jmdn. mit V. strafen; ⟨Zus.:⟩ **verachtungsvoll** ⟨Adj.⟩ (geh.): *voller Verachtung;* **verachtungswürdig** ⟨Adj.⟩ (geh.): *verachtenswert.*
veralbern ⟨sw. V.; hat⟩: **1.** *zum besten halten, haben; zum Narren halten:* du willst mich wohl v.! **2.** *[mit satirischen Mitteln] verspotten, lächerlich machen, sich über jmdn., etw. lustig machen;* ⟨Abl.:⟩ **Veralberung,** die; -, -en.
verallgemeinern [fɛɐ̯|algə'majnɐn] ⟨sw. V.; hat⟩: *etw., was als Erfahrung, Erkenntnis aus einem od. mehreren Fällen gewonnen worden ist, auf andere Fälle ganz allgemein anwenden, übertragen; generalisieren:* eine Beobachtung, Feststellung, Aussage v.; neu gewonnene Erfahrungswerte v.; ⟨auch ohne Akk.-Obj.:⟩ er verallgemeinert gern; ⟨Abl.:⟩ **Verallgemeinerung,** die; -, -en: **1.** *das Verallgemeinern, Generalisieren.* **2.** *verallgemeinernde (1) Aussage:* diese Hypothese ist eine vorschnelle V.
veralten ⟨sw. V.; ist⟩ [mhd. veralten = (zu) alt werden]: *von einer Entwicklung überholt werden, unmodern werden:* Waffensysteme veralten schnell; ⟨meist im 2. Part.:⟩ veraltete *(antiquierte)* Methoden; veraltete Wörter.
Veranda [ve'randa], die; -, ...den [engl. veranda(h) < Hindi veranda < port. varanda]: *überdachter [an drei Seiten verglaster] Vorbau an einem Wohnhaus:* sie saßen auf, in der V.
veränderbar [fɛɐ̯'|ɛndəba:ɐ̯] ⟨Adj.; o. Steig.; nicht adv.⟩: *sich ändern lassend:* die Wirklichkeit ist v.; ⟨Abl.:⟩ **Veränderbarkeit,** die; -; **veränderlich** ⟨Adj.⟩: **a)** *dazu neigend, sich zu [ver]ändern; sich häufig [ver]ändernd; unbeständig:* er hat ein -es Wesen; -e Sterne *(Astron.; Sterne, bei denen sich bestimmte Zustandsgrößen [bes. die Helligkeit] zeitlich ändern);* das Wetter bleibt auch morgen noch v.; das Barometer steht auf v./„v.‟; **b)** *veränderbar:* flektierbare Wörter sind in der Form -e Wörter; eine -e Größe (Math.: eine *Variable);* ⟨subst.:⟩ **¹Veränderliche,** die; -n, -n ⟨Dekl. ↑Abgeordnete⟩ (Math.): *Variable einer Funktion, die verschiedene Werte annehmen kann;* **²Veränderliche,** der; -n, -n ⟨Dekl. ↑Abgeordnete; meist Pl.⟩ (Astron.): *veränderlicher Stern;*

⟨Abl.:⟩ **Veränderlichkeit,** die; -, -en ⟨Pl. ungebr.⟩; **verändern** ⟨sw. V.; hat⟩ [mhd. verendern, -andern]: **1.** *(im Wesen od. in der Erscheinung) anders machen, ändern* (1 a), *umgestalten:* er will die Welt v.; die Erlebnisse der letzten Zeit haben ihn stark verändert; diese Begegnung sollte sein Leben [von Grund auf] v.; die Lage des Arms soll möglichst nicht verändert werden; die Brille, der Bart verändert ihn stark *(gibt ihm ein anderes Aussehen).* **2.** ⟨v. + sich⟩ *(im Wesen od. in der Erscheinung) anders werden, sich ändern* (2): seine Miene veränderte sich [zu einem Lächeln]; bei uns hat sich kaum etwas verändert; du hast dich aber verändert!; er hat sich zu seinem Vorteil, Nachteil verändert; die Welt, die Situation hat sich seither grundlegend verändert; ⟨2. Part.:⟩ wir müssen der veränderten Lage Rechnung tragen; das Gewebe ist krankhaft verändert. **3.** ⟨v. + sich⟩ **a)** *seine berufliche Stellung wechseln:* er will sich [beruflich] v.; **b)** (veraltet) *sich verheiraten;* ⟨Abl.:⟩ **Veränderung,** die; -, -en [mhd. verenderunge, -anderunge]: **1.** *das Verändern* (1): an etw. eine V. vornehmen; jede bauliche V., jede V. des Textes muß vorher genehmigt werden. **2.** *das Verändern* (2), *das Sichverändern, das Anderswerden:* in ihr geht eine V. vor. **3.** *Ergebnis einer Veränderung* (1, 2): es waren keine -en festzustellen; bei uns ist eine V. eingetreten *(in unseren Verhältnissen hat sich etw. verändert).* **4.** (selten) *das Verändern* (3 a), *Wechsel der beruflichen Stellung.*

verängstigen ⟨sw. V.; hat⟩: *in Angst versetzen, (jmdm.) angst machen:* die Bevölkerung mit Bombenanschlägen v.; ⟨meist im 2. Part.:⟩ ein verängstigtes Tier; er war völlig verängstigt; ⟨Abl.:⟩ **Verängstigung,** die; -, -en ⟨Pl. ungebr.⟩: **1.** *das Verängstigen.* **2.** *das Verängstigtsein.*

verankern ⟨sw. V.; hat⟩: **1.** *mit einem Anker an seinem Platz halten:* ein Floß v. **2.** *fest mit einer Unterlage o. ä. verbinden u. so [unverrückbar] an seinem Platz halten:* Masten mit Stricken, fest im Boden v.; die Pfähle sind in einer Betonplatte verankert; Ü man wollte dieses Recht auch in der Verfassung v.; ⟨meist im 2. Part.:⟩ ein verfassungsmäßig verankertes Recht; ⟨Abl.:⟩ **Verankerung,** die; -, -en: **1.** ⟨Pl. selten⟩ *das Verankern* (1, 2): die V. des Schiffes. **2.** *das Verankertsein* (2).

veranlagen [fɛɐ̯'|anlaːgn̩] ⟨sw. V.; hat⟩ [zu veraltet Anlage = Steuer]: **1.** (Steuerw.) *für jmdn. die Summe, die er zu versteuern hat, u. seine sich daraus ergebende Steuerschuld festsetzen:* die Ehegatten werden gemeinsam [zur Einkommensteuer] veranlagt; er wurde mit 80 000 Mark veranlagt. **2.** (Wirtsch. österr.) *anlegen* (1 a); **veranlagt** [zu ↑Anlage (6)] ⟨Adj.; o. Steig.; nicht adv.⟩: *eine bestimmte Veranlagung habend:* ein homosexuell -er Mann; ein zur Ulcuskrankheit -er Mensch (Natur 94); er ist künstlerisch, praktisch, romantisch v.; für etw. v. sein; so ist er nicht v. (ugs.; *so würde er niemals handeln);* **Veranlagung,** die; -, -en: **1.** (Steuerw.) *Steuerveranlagung:* die V. zur Einkommensteuer. **2.** (Wirtsch. österr.) *das Veranlagen* (2), *Anlage* (2). **3.** *in der Natur eines Menschen liegende, angeborene Geartetheit, Anlage* (6), *Eigenart* (a), *aus der sich besondere Neigungen, Vorlieben, Fähigkeiten od. Anfälligkeiten des betreffenden Menschen ergeben, Naturell:* seine homosexuelle, musikalische, praktische, sentimentale V.; er hat eine V. *(eignet sich auf Grund seiner Veranlagung)* zum Politiker; er hat eine V. *(Disposition* 2 b) zur Fettsucht.

veranlassen ⟨sw. V.; hat⟩ [mhd. veranlāȥen = etw. auf jmdn. übertragen, urspr. = etw. (auf etw.) loslassen]: **1.** *dazu bringen, etw. zu tun:* jmdn., einen Antrag zurückzuziehen; was hat dich zu diesem Schritt, diesem Entschluß, dieser Reaktion, dieser Bemerkung veranlaßt?; ich fühlte mich [dadurch/deshalb] veranlaßt einzugreifen; er sieht sich veranlaßt, Klage zu erheben. **2.** *(durch Beauftragung eines Dritten, durch Anordnung o. ä.) dafür sorgen, daß etw. Bestimmtes geschieht, getan wird:* der Minister hat bereits eine Untersuchung des Falles veranlaßt; ich werde dann alles Weitere, das Nötige v.; könntest du v., daß ich um 7 Uhr geweckt werde?; ⟨Abl.:⟩ **Veranlassung,** die; -, -en: **1.** *das Veranlassen* (1). **2.** *das Veranlassen* (2): auf wessen V. [hin] ist er verhaftet worden?; zur weiteren V. (Amtsdt.; *Veranlassung dessen, was noch notwendig ist;* Abk.: z. w. V.). **3.** *etwas, was jmdn. zu etw. veranlaßt* (1), *Anlaß, Beweggrund:* dazu liegt keine V. vor; dazu besteht, gibt es keine V.; du hast keine V., unzufrieden zu sein; ⟨Zus.:⟩ **Veranlassungsverb, Veranlassungswort,** das ⟨Pl. ...wörter⟩ (Sprachw.): *Kausativ.*

veranschaulichen [fɛɐ̯'|anʃaʊ̯lɪçn̩] ⟨sw. V.; hat⟩: *(zum besseren Verständnis) anschaulich machen:* eine mathematische Gleichung graphisch v.; den Gebrauch eines Wortes durch Beispiele v.; ⟨Abl.:⟩ **Veranschaulichung,** die; -, -en.

veranschlagen ⟨sw. V.; hat⟩ [zu ↑Anschlag (10)]: *auf Grund einer Schätzung, einer vorläufigen Berechnung als voraussichtlich sich ergebende Anzahl, Menge, Summe o. ä. annehmen, ansetzen:* die Kosten des Projekts wurden mit 2,5 Millionen veranschlagt; für die Fahrt veranschlage ich etwa fünf Stunden; Ü die Bedeutung des Vertrages kann gar nicht hoch genug veranschlagt werden *(ist äußerst groß);* ⟨Abl.:⟩ **Veranschlagung,** die; -, -en ⟨Pl. selten⟩.

veranstalten [fɛɐ̯'|anʃtaltn̩] ⟨sw. V.; hat⟩ [zu ↑Anstalten]: **1.** *als Veranstalter u. Organisator stattfinden lassen, durchführen od. durchführen lassen:* eine Exkursion, ein Turnier, Rennen, Konzert, Festival, Fest, eine Demonstration, Kunstausstellung, Umfrage, Sammlung, Tagung, Auktion v.; eine vom Kunstverein veranstaltete Vortragsreihe. **2.** (ugs.) *machen, vollführen, aufführen* (1 b): Lärm v.; veranstalte bloß keinen Zirkus!; ⟨Abl.:⟩ **Veranstalter,** der; -s, -: *jmd., der etw. veranstaltet;* **Veranstalterin,** die; -, -nen: w. Form zu ↑Veranstalter; **Veranstaltung,** die; -, -en: **1.** *das Veranstalten.* **2.** *etw., was veranstaltet* (1) *wird:* kulturelle, künstlerische, sportliche, mehrtägige, karnevalistische -en; die V. findet im Freien statt; ⟨Zus.:⟩ **Veranstaltungskalender,** der: *Übersicht in Form eines Kalenders über geplante Veranstaltungen innerhalb eines Zeitraums mit Angabe der jeweiligen Termine.*

verantworten ⟨sw. V.; hat⟩ [mhd. verantworten = (vor Gericht) rechtfertigen, eigtl. = (be)antworten]: **1.** *es auf sich nehmen, für die eventuell aus etw. sich ergebenden Folgen einzustehen; vertreten:* eine Maßnahme, Entscheidung, Unternehmung v.; das kann niemand v.; ich kann es nicht v., ihn tauglich zu schreiben; ich kann das [vor Gott, mir selbst, meinem Gewissen] nicht v. **2.** ⟨v. + sich⟩ *sich [als Angeklagter] rechtfertigen, sich gegen einen Vorwurf verteidigen:* du wirst dich für dein Tun [vor Gott, vor Gericht, vor deinem Chef] v. müssen; der Angeklagte hat sich wegen Mordes zu v. *(steht unter Mordanklage);* **verantwortlich** ⟨Adj.⟩: **1.** ⟨o. Steig.; nicht adv.⟩ **a)** *für etw., jmdn. die Verantwortung* (1 a) *tragend:* der -e Ingenieur, Redakteur; der für den Einkauf -e Mitarbeiter; die Eltern sind für ihre Kinder v.; er ist dafür v., daß die Termine eingehalten werden; ich fühle mich dafür v., daß alles klappt; ein Manuskript v. *(als Verantwortlicher)* redigieren; der zeichnet für diesen Artikel, für diese Sendung v.?; **b)** *Rechenschaft schuldend:* er ist nur dem Chef/(auch:) dem Chef gegenüber v.; der Abgeordnete ist dem Volk v.; **c)** *für etw. v. die Verantwortung* (1 b) *tragend, schuld an etw.:* der für die Tat -e Dieter N.; an dem Unfall allein, voll v.; du kannst den Arzt nicht für ihren Tod v. machen *(ihm die Schuld daran geben u. ihn dafür zur Rechenschaft ziehen);* wenn dem Kind etwas passiert, mache ich dich v.!; er macht das schlechte Wetter für den Unfall v. *(erklärt es zur Ursache).* **2.** ⟨nicht adv.⟩ *mit Verantwortung* (1 a) *verbunden:* eine -e Tätigkeit, Stellung; er sitzt an -er Stelle. **3.** ⟨nicht präd.⟩ *verantwortungsvoll, mit Verantwortungsbewußtsein [ausgeführt]:* Man hat uns um -en Gebrauch des Inventars gebeten (Wohmann, Absicht 188); ⟨subst. zu 1:⟩ **Verantwortliche,** der u. die; -n, -n ⟨Dekl. ↑Abgeordnete⟩; **Verantwortlichkeit,** die; -, -en: **1.** ⟨o. Pl.⟩ *das Verantwortlichsein.* **2.** *etw., wofür jmd. verantwortlich* (1 a) *ist:* das fällt in seine V.; die Rechte und -en der verschiedenen Mächte (MM 14. 1. 76, 2). **3.** ⟨o. Pl.⟩ *Verantwortungsbewußtsein, -gefühl;* **Verantwortung,** die: **1. a)** ⟨Pl. selten⟩ *[mit einer bestimmten Aufgabe, einer bestimmten Stellung verbundene] Verpflichtung, dafür zu sorgen, daß (innerhalb eines bestimmten Rahmens) alles möglichst guten Verlauf nimmt, daß jeweils das Notwendige u. das Richtige getan wird u. daß möglichst kein Schaden entsteht:* eine große, schwere V.; die V. lastet schwer auf ihm; die Eltern haben, tragen die V. für ihre Kinder; er übernimmt für den reibungslosen Ablauf der Exkursion; diese V. kann dir niemand abnehmen, abnimmt; dich niemand entlasten, tragen; seiner großen V. [für das Volk] wohl bewußt; ist V.; es auf deine V. *(du trägst dabei die Verantwortung);* in der V. stehen *(Verantwortung tragen);* etw. in eigener V. *(selbständig, auf eigenes Risiko)* durchführen; **b)** ⟨o. Pl.⟩ *Verpflichtung, für etw. Geschehenes einzustehen [u.*

2729

sich zu verantworten]: er trägt die volle, die alleinige V. für den Unfall, für die Folgen, für ihren Tod; er lehnte jede V. für den Schaden ab; eine anarchistische Gruppe hat die V. für den Anschlag übernommen *(hat sich zu ihm bekannt);* *imdn. [für etw.] zur V. ziehen *(jmdn. als Schuldigen [für etw.] zur Rechenschaft ziehen).* **2.** ⟨o. Pl.⟩ *Verantwortungsbewußtsein, -gefühl:* ein Mensch ohne jede V. **3.** (veraltet, noch landsch.) *Rechtfertigung.*

verantwortungs-, Verantwortungs-: ~**bereich,** der: *Bereich, für den jmd. verantwortlich ist;* ~**bereitschaft,** die ⟨o. Pl.⟩; ~**bewußt** ⟨Adj.⟩: *sich seiner Verantwortung* (1 a) *bewußt:* ein -er Mensch; er handelt sehr v., dazu: ~**bewußtsein,** das ⟨o. Pl.⟩; ~**freudig** ⟨Adj.; nicht adv.⟩: *gern bereit, Verantwortung* (1 a) *zu übernehmen,* dazu: ~**freudigkeit,** die; -; ~**gefühl,** das ⟨o. Pl.⟩: er hat kein V.; ~**los** ⟨Adj.; -er, -este⟩: *ohne Verantwortungsbewußtsein handelnd; kein Verantwortungsbewußtsein habend:* es ist v., bei diesem Wetter so schnell zu fahren, dazu: ~**losigkeit,** die; -; ~**voll** ⟨Adj.⟩ **1.** ⟨nicht adv.⟩ *mit Verantwortung* (1 a) *verbunden:* eine -e Aufgabe. **2.** *Verantwortungsbewußtsein habend, erkennen lassend:* ein -er Autofahrer.

veräppeln [fɛɐ̯'|ɛpl̩n] ⟨sw. V.; hat⟩ [wohl urspr. = mit faulen Äpfeln bewerfen; vgl. anpflaumen] (ugs.): **1.** *zum besten haben, zum Narren halten, veralbern* (1): du willst mich wohl v.? **2.** *verspotten, sich über jmdn., etw. lustig machen,* ⟨Abl.:⟩ **Veräppelung,** die; -, -en.

verarbeiten ⟨sw. V.; hat⟩ /vgl. verarbeitet/ [spätmhd. verarbeiten = bearbeiten, eigtl. = durch Arbeit beseitigen]: **1. a)** *[bei der Herstellung von etw.] als Material, Ausgangsstoff verwenden:* bei uns werden nur hochwertige Materialien, feinste Tabake verarbeitet; verarbeitende Industrie (Wirtsch.; *Industrie, in der Rohstoffe verarbeitet od. Zwischenprodukte weiterverarbeitet werden*); Ü er hat in seinem Roman viele Motive aus der Mythologie verarbeitet; die aufgenommenen Reize werden im, vom Gehirn verarbeitet; **b)** *in einem Herstellungsprozeß zu etw. machen:* Leder zu Handtaschen, Fleisch zu Wurst, Gold zu Schmuck v.; Ü einen historischen Stoff zu einem Roman v.; **c)** *beim Verarbeiten* (1 a) *verbrauchen:* wir haben schon drei Säcke Zement verarbeitet; **d)** ⟨v. + sich⟩ *sich in einer bestimmten Weise verarbeiten* (1 a) *lassen:* der Leim verarbeitet sich gut. **2. a)** *verdauen:* mein Magen kann solche schweren Sachen nicht v.; **b)** *geistig, psychisch bewältigen:* so einen Film kann ein achtjähriges Kind nicht v.; er muß die vielen neuen Eindrücke, dieses Erlebnis, diese Erfahrung, diese Enttäuschung erst einmal v.; **verarbeitet** ⟨Adj.; nicht adv.⟩: **1.** *Spuren [langjähriger] schwerer körperlicher Arbeit aufweisend:* -e Hände; sie sieht ganz v. aus. ⟨o. Steig.⟩ **2.** *in einer bestimmten Weise gefertigt:* ein sehr gut, ordentlich, schlecht -er Anzug; **Verarbeitung,** die; -, -en ⟨Pl. selten⟩: **1.** *das Verarbeiten.* **2.** *Art u. Weise, in der etw. gefertigt ist:* Schuhe in erstklassiger V.

verargen [fɛɐ̯'|argn̩] ⟨sw. V.; hat⟩ [mhd. verargen = arg werden, zu ↑arg] (geh.): *übelnehmen, verübeln:* das kann man ihm nicht v.; **verärgern** ⟨sw. V.; hat⟩: *durch Äußerungen od. Benehmen bei jmdm. bewirken, daß er enttäuscht-ärgerlich ist:* wir dürfen die Kunden nicht v.; durch deine Unnachgiebigkeit hast du ihn verärgert; ⟨oft im 2. Part.:⟩ verärgert wandte er sich ab; ⟨Abl.:⟩ **Verärgerung,** die; -, -en ⟨Pl. selten⟩: **a)** *das Verärgern;* **b)** *das Verärgertsein.*

verarmen [fɛɐ̯'|armən] ⟨sw. V.; ist⟩ [mhd. verarmen]: *arm werden; seinen Reichtum, sein Vermögen verlieren:* der Adel verarmte [immer mehr]; verarmte Provinzen; Ü vor dem Fernseher allmählich geistig v.; ⟨Abl.:⟩ **Verarmung,** die; -, -en ⟨Pl. selten⟩: **a)** *das Verarmen;* **b)** *das Verarmtsein.*

verarschen [fɛɐ̯'|arʃn̩, auch: ...'|a:gʃn̩] ⟨sw. V.; hat⟩ (derb): **1.** *zum besten haben, zum Narren halten, veralbern* (1): du willst mich wohl v.?; Durch dieses unkritische Geschreibsel fühle ich mich verarscht *(nicht ernst genommen;* ran 3, 1980, 4). **2.** *verspotten, sich über jmdn., etw. lustig machen,* ⟨Abl.:⟩ **Verarschung,** die; -, -en (derb).

verarzten [fɛɐ̯'|artstn̩, auch: ...'|a:gtstn̩] ⟨sw. V.; hat⟩ (ugs.): **a)** *sich rasch jmds. annehmen, der verletzt od. krank ist o. ä., bes. jmdm. Erste Hilfe leisten, jmdn. rasch verbinden o. ä.:* sich v. lassen; ich muß erstmal den Kleinen v., ich muß die Scherbe getreten; **b)** ⟨[jmdm.] eine Verletzung, einen verletzten Körperteil o. ä.⟩ *verbinden, behandeln:* ich will den Jungen nur rasch den Fuß v.; **c)** (selten) *als Arzt betreuen:* er verarztet die ganze Bevölkerung in einem Umkreis von 30 km; ⟨Abl.:⟩ **Verarztung,** die; -, -en (ugs.).

veraschen [fɛɐ̯'|aʃn̩] ⟨sw. V.⟩: **1.** (Chemie) *(einen organischen Stoff) zur Prüfung auf mineralische Bestandteile (z. B. durch Erhitzen) zu Asche werden lassen* ⟨hat⟩. **2.** (selten) *zu Asche werden* ⟨ist⟩: das Mehl muß vollständig v.; ⟨Abl.:⟩ **Veraschung,** die; -, -en ⟨Pl. selten⟩.

verästeln [fɛɐ̯'|ɛstl̩n], sich ⟨sw. V.; hat⟩: *sich in viele immer dünner werdende Zweige teilen:* der Baum verästelt sich immer weiter; ein stark verästelter Busch; Ü der Strom verästelt sich; die Bronchien verästeln sich; stark verästelte Äderchen; ⟨Abl.:⟩ **Verästelung,** (seltener:) **Verästlung,** die; -, -en: **1.** ⟨Pl. selten⟩ *das Sichverästeln, das Verästeltsein.* **2.** *verästelter Teil von etw.*

veratmen ⟨sw. V.; hat⟩ (geh., dichter.): svw. ↑verschnaufen.

verätzen ⟨sw. V.; hat⟩: *ätzend* (2) *beschädigen, verletzen:* die Säure hat das Blech, hat ihm das Gesicht verätzt; ⟨Abl.:⟩ **Verätzung,** die; -, -en: **1.** ⟨Pl. selten⟩ *das Verätzen.* **2.** *durch Ätzen verursachte Beschädigung, Verletzung:* er trug schwere -en [im Gesicht, des Gesichts] davon.

verauktionieren ⟨sw. V.; hat⟩: *versteigern;* ⟨Abl.:⟩ **Verauktionierung,** die; -, -en.

verausgaben [fɛɐ̯'|ausga:bn̩] ⟨sw. V.; hat⟩: **1.** (Papierdt.) svw. ↑ausgeben (2 a): riesige Summen v.; für den Straßenbau werden jährlich Millionen verausgabt. **2.** (Papierdt.) svw. ↑herausgeben (4 b). **3.** (selten) *austeilen, an jmdn. [weg]geben.* **4. a)** ⟨v. + sich⟩ *alle seine Kräfte aufwenden, sich bis zur Erschöpfung anstrengen:* er hat sich bei dem Fußballspiel total verausgabt; **b)** (selten) *(Kräfte o. ä.) für etw. aufwenden;* ⟨Abl.:⟩ **Verausgabung,** die; -, -en ⟨Pl. selten⟩.

verauslagen [fɛɐ̯'|ausla:gn̩] ⟨sw. V.; hat⟩ (Papierdt.): svw. ↑auslegen (3): jmdm., für jmdn. Geld v.; ⟨Abl.:⟩ **Verauslagung,** die; -, -en ⟨Pl. selten⟩ (Papierdt.).

Veräußerer, der; -s, - (bes. jur.): *jmd., der etw. veräußert;* **veräußerlich** ⟨Adj.; o. Steig.; nicht adv.⟩ (bes. jur.): *sich veräußerlichen lassend: -e Güter, Wertpapiere;* **veräußerlichen** [fɛɐ̯'|ɔysəlɪçn̩] ⟨sw. V.⟩ (bildungsspr.): **1.** *zu etw. nur noch Äußerlichem machen, werden lassen* ⟨hat⟩: die Konsumgesellschaft veräußerlicht das Leben der Menschen immer mehr. **2.** *zu etw. nur noch Äußerlichem werden* ⟨ist⟩, ⟨Abl.:⟩ **Veräußerlichung,** die; -, -en ⟨Pl. ungebr.⟩ (bildungsspr.); **veräußern** ⟨sw. V.; hat⟩: **1.** (bes. jur.) *jmdm. (etw., was man als Eigentum besitzt) übereignen, insbes. verkaufen; (etw., worauf man einen Anspruch hat) an jmd anderen abtreten:* sie mußte ihren Schmuck, all ihre Habe v. **2.** (jur.) *(ein Recht) auf jmd. anderen übertragen:* der Staat kann die Schürfrechte [an einen Privatmann] v.; ⟨Abl.:⟩ **Veräußerung,** die; -, -en.

Verb [vɛrp], das; -s, -en [lat. verbum = [Zeit]wort] (Sprachw.): *flektierbares Wort, das eine Tätigkeit, ein Geschehen, einen Vorgang od. einen Zustand bezeichnet; Tätigkeits-, Zeitwort, Tuwort.* Vgl. Verbum.

Verb- (Sprachw.): ~**endung,** die; ~**form,** die; ~**zusatz,** der: *nicht fester Bestandteil (meist eine Partikel) eines zusammengesetzten Verbs, der nur in den infiniten Formen mit dem Grundwort zusammengeschrieben wird (z. B. „an" in „anführen").*

Verba: Pl. von ↑Verbum.

¹**verbacken** ⟨verbäckt/(auch:) verbackt, verbackte/(veraltend:) verbuk, hat verbacken⟩ ⟨sw. V.; hat⟩: **a)** *zum Backen verwenden:* dieses Mehl läßt sich gut v.; **b)** *backend zu etw. verarbeiten* (1 b): Mehl zu Brot v.; **c)** *beim Backen verbrauchen:* ein Kilo Butter v.; **d)** ⟨v. + sich⟩ *sich in einer bestimmten Weise verbacken* (1 a) *lassen:* das Mehl verbäckt sich gut. **2.** ⟨v. + sich⟩ *sich beim Backen verlieren* ⟨hat⟩: der ranzige Geschmack wird schon v.

²**verbacken** ⟨sw. V.⟩ (landsch.): **a)** *verkleben* (1 a) ⟨ist⟩: damit die Haare nicht verbacken; **b)** *verkleben* (1 b) ⟨hat⟩: das Blut verbackt die Haare; **c)** ⟨v. + sich⟩ *sich klebend verbinden* ⟨hat⟩.

verbal [vɛr'ba:l] ⟨Adj.; o. Steig.⟩ [spätlat. verbālis, zu lat. verbum, ↑Verb]: **1.** (bildungsspr.) *mit Worten, mit Hilfe der Sprache [erfolgend]:* Dem -en Protest folgten Taten (Spiegel 10, 1969, 25); Gefühle, die sich v. nicht ausdrücken lassen. **2.** (Sprachw.) *als Verb, wie ein Verb [gebraucht], durch ein Verb [ausgedrückt]:* -e Ableitungen von Adjektiven, von Substantiven; **Verbal** [-], das; -[e]s, -e (schweiz.): *Bericht, Protokoll.*

Verbal-: ~**abstraktum,** das (Sprachw.): *von einem Verb abgeleitetes Abstraktum (z. B. Hilfe);* ~**adjektiv,** das (Sprachw.): **1.** *adjektivisch gebrauchte Verbform (z. B. geschlossen).* **2.** (selten) *von einem Verb abgeleitetes Adjektiv (z. B. löslich).*

~**definition,** die (veraltet): svw. ↑Nominaldefinition; ~**eroti-ker,** der (Sexualk.): *jmd., der sexuelle Befriedigung daraus zieht, in anschaulich-derber, obszöner Weise über sexuelle Dinge zu sprechen;* ~**injurie,** die (jur., bildungsspr.): *Beleidigung durch Worte;* vgl. Realinjurie; ~**inspiration,** die (Theol.): *wörtliche Eingebung der Bibeltexte durch den Heiligen Geist;* ~**konkordanz,** die (Wissensch.): *Konkordanz* (1 a), *die aus einem alphabetischen Verzeichnis von gleichen od. ähnlichen Wörtern od. Textstellen besteht;* vgl. Realkonkordanz; ~**kontrakt,** der (jur.): *mündlicher Vertrag;* ~**nomen,** das (Sprachw.): *als Nomen gebrauchte Verbform* (z. B. Vermögen, vermögend); ~**note,** die (Dipl.): *nicht unterschriebene vertrauliche diplomatische Note* (4); ~**phrase,** die (Sprachw.): *Wortgruppe in einem Satz mit einem Verb als Kernglied; syntaktische Konstituente, die aus einem [von weiteren Elementen modifizierten] Verb besteht;* ~**präfix,** das (Sprachw.): *Präfix, das vor ein Verb tritt;* ~**stil,** der ⟨o. Pl.⟩ (Sprachw.): *sprachlicher Stil, der das Verb (im Gegensatz zum Nomen) bevorzugt;* ~**substantiv,** das (Sprachw.): *zu einem Verb gebildetes Substantiv, das (zum Zeitpunkt der Bildung) eine Geschehensbezeichnung ist; Nomen actionis* (z. B. „Trennung" zu „trennen").
Verbale [vɛr'baːlə], das; -s, ...ien [...jən]: **1.** (Sprachw.) *von einem Verb abgeleitetes Wort* (z. B. Denker). **2.** ⟨meist Pl.⟩ (veraltet) *verbale* (1), *mündliche Äußerung;* **verbalisieren** [vɛrbali'ziːrən] ⟨sw. V.; hat⟩: **1.** (bildungsspr.) *in Worte fassen, mit Worten zum Ausdruck bringen:* Bedürfnisse, Gefühle v. **2.** (Sprachw.) *(aus einem Wort) ein Verb bilden:* ein Adjektiv v.; ⟨Abl.:⟩ **Verbalisierung,** die; -, -en; **Verbalismus** [vɛrba'lɪsmʊs], der; - (abwertend): **1.** (bildungsspr.) *Neigung, sich zu sehr ans Wort zu klammern.* **2.** (Päd.) *Unterrichtsform, -praxis, die allein auf die Vermittlung von Wortwissen abgestellt ist, ohne das Verständnis zu fördern, ohne einen Bezug zur Praxis, zur Wirklichkeit des Lebens herzustellen;* **Verbalist,** der; -en, -en (abwertend): **1.** (bildungsspr.) *jmd., der sich zu sehr ans Wort klammert.* **2.** (Päd.) *Anhänger des Verbalismus* (2); ⟨Abl.:⟩ **verbalistisch** ⟨Adj.⟩ (abwertend): **1.** (bildungsspr.) *von Verbalismus* (1) *geprägt, zeugend.* **2.** (Päd.) *zum Verbalismus* (2) *gehörend, auf ihm beruhend, für ihn charakteristisch;* **verbaliter** [vɛr'baːlite] ⟨Adv.⟩ [mit lat. Adverbendung zu ↑verbal] (bildungsspr.): *wörtlich, wortwörtlich:* etw. v. wiedergeben.
verballern ⟨sw. V.; hat⟩: **1.** (ugs.) *ballernd* (1 a) *verbrauchen, vergeuden, [sinnlos] verschießen* (1 b): die ganze Munition v.; Silvester werden jedes Jahr Millionen sinnlos verballert *(für Knallkörper o. ä. ausgegeben).* **2.** (ugs.) *verschießen* (2): den Elfmeter hat er vor lauter Aufregung verballert. **3.** (landsch.) *verkaufen, zu Geld machen.* **4.** (landsch.) *verprügeln.*
verballhornen [fɛɐ̯'balhɔrnən] ⟨sw. V.; hat⟩ [nach dem Buchdrucker J. Bal(l)horn, der im 16. Jh. eine Ausgabe des lübischen Rechts drucke, die Verschlimmbesserungen unbekannter Bearbeiter enthielt]: *(ein Wort, einen Namen, eine Wendung o. ä.) entstellen [in der Absicht, etw. vermeintlich Falsches zu berichtigen];* ⟨Abl.:⟩ **Verballhornung,** die; -, -en: **1.** ⟨Pl. selten⟩ *das Verballhornen.* **2.** *etw. durch Verballhornen Verändertes.*
Verband, der; -[e]s, Verbände [zu ↑verbinden]: **1.** *zum Schutz einer Wunde o. ä., zur Ruhigstellung (z. B. eines gebrochenen Knochens) dienende, in mehreren Lagen um einen Körperteil gewickelte Binde o. ä.:* der V. rutscht, ist zu fest, muß erneuert werden; einen V. anlegen, machen; jmdm. seinen V. abnehmen; den V. wechseln; er hatte einen dicken V. um den Kopf. **2.** *von mehreren kleineren Vereinigungen, Vereinen, Clubs o. ä. od. von vielen einzelnen Personen zur Durchsetzung gemeinsamer Interessen gebildeter größerer Zusammenschluß:* kulturelle, politische, karitative Verbände; einen V. bilden, gründen; einem V. beitreten, angehören; sich zu einem V. zusammenschließen; ein V. von Deutscher Elektrotechniker organisiert. **3.** (Milit.) **a)** *größerer Zusammenschluß mehrerer kleinerer Einheiten:* starke motorisierte Verbände; ein feindlicher V. von Bataillonsstärke; **b)** *Anzahl von gemeinsam operierenden Fahrzeugen, Flugzeugen:* ein V. von Zerstörern, von 15 Bombern nähert sich der Küste. **4.** *aus vielen [gleichartigen] Elementen zusammengesetztes Ganzes, aus vielen Individuen [einer Art] bestehende, eine Einheit bildende Gruppe:* die erwachsenen Kinder verlassen den V. der Familie; das einzelne Tier findet im V. der Herde Schutz vor Feinden; *im V. (gemeinsam, als Gruppe [u. in Formation]):* im V. fliegen. **5. a)** (Bauw.) *Art u. Weise der Zusammenfügung von Mauersteinen zu einem Mauerwerk;* **b)** (Bauw.) *aus senkrechten od. diagonalen Verbindungen bestehende Konstruktion innerhalb eines Fachwerks* (1 b); **c)** (Schiffbau) *versteifendes, stützendes od. tragendes Bauteil eines Schiffes.*
Verband[s]- (Verband 1): ~**kasten,** der: *Kasten zur Aufbewahrung von Verbandszeug u. a.;* ~**kissen,** das: *zum Mitführen im Auto bestimmtes Kissen, in dessen Innerem man Verbandszeug u. a. unterbringen kann;* ~**klammer,** die: *aus zwei hakenartigen Metallteilen u. einem sie verbindenden Gummiband bestehende Klammer zum Befestigen des Endes einer Binde;* ~**material,** das: *zur Anfertigung von Verbänden geeignetes, bestimmtes Material (z. B. Mullbinden, Heftpflaster usw.);* ~**mull,** der: *als Verbandsmaterial dienender Mull, Gaze;* ~**päckchen,** das: *von beiden Enden her aufgerollte, steril verpackte Mullbinde mit einer daran befestigten Kompresse* (2) *zum Verbinden einer Wunde;* ~**platz,** der (Milit.): vgl. Hauptverband[s]platz; ~**raum,** der: *Raum, in dem Verletzte, Verwundete verbunden [u. behandelt] werden;* ~**schere,** die: *besondere Schere zum Schneiden von Verbandsstoffen;* ~**stoff,** der: **1.** (selten) svw. ↑~material. **2.** *als Verbandsmaterial verwendeter Stoff (z. B. Mull);* ~**watte,** die: vgl. ~mull; ~**wechsel,** der: *das Wechseln eines Verbandes;* ~**zellstoff,** der: vgl. ~mull; ~**zeug,** das: *zum Verbinden von Wunden benötigte Materialien u. Utensilien;* ~**zimmer,** das: vgl. ~raum.
verbandeln [fɛɐ̯'bandln] ⟨sw. V.; hat⟩ [zu ↑¹Band (I 1)] (landsch.): *[eng] verbinden:* sie ist mit dem Sohn des Chefs verbandelt; **Verbänderung,** die; -, -en (Bot.): svw. ↑Fasziation (1); **Verbändestaat,** der; -[e]s, -en ⟨Pl. ungebr.⟩ (Soziol. meist abwertend): *Staat, in dem mächtige Interessenverbände allzu großen Einfluß haben.*
verbands-, Verbands- (Verband 2, 3): ~**flug,** der: svw. ↑Formationsflug (a); ~**gemeinde,** die (Verwaltung): *aus mehreren zusammengeschlossenen benachbarten Orten eines Landkreises bestehende Gebietskörperschaft;* ~**kasse,** die: vgl. Vereinskasse; ~**leben,** das: vgl. Vereinsleben; ~**leiter,** der; ~**leitung,** die; ~**liga,** die (Sport): *(bei bestimmten Sportverbänden) höchste Spielklasse;* ~**spiel,** das (Sport); ~**vorsitzende,** der u. die; ~**vorstand,** der; ~**zeichen,** das: vgl. Firmenzeichen; ~**zeitschrift,** die.
verbannen ⟨sw. V.; hat⟩ [mhd. verbannen = ge-, verbieten; durch Bann verfluchen, ahd. farbannan = den Agann entziehen]: *(als Strafe) aus dem Land weisen u. nicht zurückkehren lassen od. zwingen, dort zu leben:* jmdn. [aus seinem Vaterland] v.; er wurde [für zehn Jahre] auf eine kleine Insel verbannt *(deportiert);* Ü jmdn. in den Außendienst v.; einem verbannte Gedanken an ihn aus ihrem Herzen; ⟨subst. 2. Part.:⟩ **Verbannte,** der u. die; -n, -n ⟨Dekl. ↑Abgeordnete⟩: *jmd., der verbannt wurde, ist:* die -n wurden auf eine Insel geschafft; ⟨Abl.:⟩ **Verbannung,** die; -, -en ⟨Pl. selten⟩: **1.** *das Verbannen, Verbanntwerden:* die V. politischer Gegner. **2.** *das Verbanntsein, das Leben als Verbannte[r]:* in der Zeit seiner V.; in die V. gehen müssen; jmdn. in die V. schicken; das Buch hat er in der V. *(im Exil)* geschrieben; ⟨Zus.:⟩ **Verbannungsort,** der.
verbarrikadieren [fɛɐ̯barika'diːrən] ⟨sw. V.; hat⟩ [zu ↑Barrikade]: **1.** *durch besonders schnell herbeigeschaffte Gegenstände, die als Hindernis dienen sollen, versperren, unpassierbar machen:* die Demonstranten hatten die Straße mit umgestürzten Autos verbarrikadiert; er verbarrikadierte den Eingang mit einem schweren Schrank. **2.** ⟨v. + sich⟩ *sich durch Verbarrikadieren (1) gegen Eindringlinge, Angreifer o. ä. schützen:* die Jugendlichen hatten sich in der Baracke verbarrikadiert.
Verbaskum [vɛr'baskʊm], das; -s, ...ken [lat. verbascum]: svw. ↑Königskerze.
verbauen ⟨sw. V.; hat⟩ [1, 2, 5: mhd. verbūwen]: **1. a)** *durch das Errichten eines Bauwerks, von Gebäuden versperren:* die Aussicht v.; der Zugang zum Ufer ist jetzt durch eine neue Straße verbaut; Ü er ist straffällig geworden und hat sich damit/dadurch die Zukunft/die Möglichkeit, Beamter zu werden, verbaut; **b)** (abwertend) *in störender, häßlicher Weise bauen u. dadurch verunstalten:* das schöne Tal völlig verbaut. **2. a)** *beim Bauen verwenden:* das Haus war alt, es war sehr viel Holz darin verbaut (Schnabel, Anne 74); **b)** *beim, zum Bauen verbrauchen:* er hat seinen gesamten Vermögen verbaut. **3.** (abwertend) *falsch, schlecht, unzweckmäßig, unsinnig bauen:* der Architekt hat

2731

das Haus völlig verbaut; ⟨meist im 2. Part.:⟩ ein ziemlich verbautes Haus. **4.** (selten) svw. ↑bebauen (1). **5.** (Fachspr.) *durch Einbauen von etw. machen, daß es befestigt, sicher gegen Einsturz o. ä. ist:* eine Baugrube mit Bohlen v.

verbauern [fɛg'bau̯ɐn] ⟨sw. V.; ist⟩ [zu ↑¹Bauer (1)]: *auf das Niveau eines einfachen, ungebildeten, unkultivierten, am geistigen u. kulturellen Leben nicht teilhabenden Menschen absinken;* ⟨Abl.:⟩ **Verbauerung,** die; -.

Verbauung, die; -, -en: *das Verbauen, Verbautwerden.*

verbeamten [fɛgbo'|amtn̩] ⟨sw. V.; hat⟩: **1.** *zum Beamten, zur Beamtin machen, ins Beamtenverhältnis übernehmen:* einen [angestellten] Lehrer v. **2.** (oft abwertend) *mit [allzu] vielen Beamten durchsetzen, [zu sehr] unter den Einfluß von Beamten stellen:* die Parlamente werden immer stärker verbeamtet; ⟨Abl.:⟩ **Verbeamtung,** die; -.

verbeaten ⟨sw. V.; hat⟩ [zu ↑Beat] (ugs.): vgl. verjazzen.

verbeißen ⟨st. V.; hat⟩ /vgl. verbissen/ [2–4: mhd. verbīȥen]: **1.** ⟨v. + sich⟩ *sich festbeißen:* die Hunde verbissen sich in den Keiler; Ü er hat sich in ein Schachproblem verbissen. **2.** (bes. Jägerspr.) *beißend beschädigen:* das Wild hat die jungen Bäume verbissen; die Knospen waren von Hasen verbissen *(abgefressen).* **3.** (selten) **a)** *zusammenbeißen:* die Zähne v.; **b)** *sich auf etw. beißen:* er verbeißt die Lippen und trifft sofort Anordnungen (St. Zweig, Fouché 135). **4.** *in einem Akt von Selbstbeherrschung unterdrücken:* seinen Schmerz, das Lachen v.; die Tränen vergeblich v.

verbellen ⟨sw. V.; hat⟩: *heftig u. anhaltend anbellen u. dadurch auf den Betreffenden, auf die Stelle, wo er sich befindet, aufmerksam machen:* der Jagdhund verbellte den verendeten Bock.

Verbene [vɛr'be:nə], die; -, -n [lat. verbēna]: *Eisenkraut.*

verbergen ⟨st. V.; hat⟩ /vgl. verborgen/ [mhd. verbergen, ahd. fer-, firbergan]: **1.** *den Blicken anderer entziehen; verstecken:* was verbirgst du da unter deinem Mantel, hinter deinem Rücken?; er hatte den Verfolgten bei sich verborgen; wir verbargen uns hinter einer Hecke, in einer Grube; er verbarg seine Hände in den Manteltaschen *(hatte sie in die Manteltaschen gesteckt);* er hielt den Flüchtling in einem Schuppen, vor der Polizei verborgen; das faltige Gesicht hinter einer Schicht Schminke v.; Ü er versucht seine Unwissenheit hinter leeren Phrasen zu v.; seine Unsicherheit durch forsches Auftreten v. *(es damit maskieren* 2); ich konnte meine Verlegenheit nicht v. *(kaschieren* 1). **2.** *nicht sehen lassen u. verdecken* (a): er verbarg sein Gesicht in den Händen. **3.** *verheimlichen, verschweigen:* jmdm. etw. v.; etw. vor jmdm. v.; ich habe nichts zu v. *(ich habe mir nichts zuschulden kommen lassen);* er hat offenbar etw. zu v. *(etw. getan, wofür man ihn zur Rechenschaft ziehen müßte, wenn es bekannt würde);* was verbirgst du mir?; ich will dir nicht v. *(will dir ganz offen sagen),* daß ich dein Verhalten mißbillige. **4.** ⟨v. + sich⟩ ²verborgen (2) sein: Hinter einer schönen Larve verbirgt sich oft Dummheit (Kempowski, Uns 148); welche Absicht verbirgt sich dahinter?; ⟨Abl.:⟩ **Verbergung,** die; -, -en ⟨Pl. ungebr.⟩: *das Verbergen* (1–3).

verbescheiden ⟨st. V.; hat⟩ (Amtsspr. veraltet): svw. ↑¹bescheiden (4).

verbessern ⟨sw. V.; hat⟩ [mhd. verbeȥȥern]: **1.** *durch Änderung besser machen:* eine Maschine, eine Methode v.; die Qualität eines Produkts v.; er will das Schulwesen v. *(reformieren);* seine Lage v.; er hat seine Leistung deutlich verbessert; er konnte seine Zeit, den Weltrekord um 20 Sekunden v. (Sport; *übertreffen);* ⟨auch o. Akk.-Obj.:⟩ Ludwig Leitner ... verbesserte auf 2 : 19,67 (Olymp. Spiele 12); ⟨2. Part.:⟩ die fünfte, verbesserte Auflage des Buches. **2. a)** *von Fehlern, Mängeln befreien:* lies den Aufsatz noch einmal durch und verbessere ihn *(gegebenenfalls);* b) *(einen Fehler o. ä.) beseitigen, korrigieren* (a): einen Kommafehler, den Stil eines Aufsatzes, Artikels v. **3.** ⟨v. + sich⟩ *besser werden:* die Verhältnisse haben sich in den letzten Jahren entscheidend verbessert; der Schüler hat sich seit dem letzten Zeugnis deutlich verbessert; seit 1963 ist v. auch im Slalom stark verbessert (Maegerlein, Piste 115). **4.** ⟨v. + sich⟩ *in eine bessere [wirtschaftliche] Lage geraten:* wenn er die Stelle bekäme, würde er sich v. **5.** *(bei jmdm., sich) eine als fehlerhaft, unzutreffend o. ä. erkannte (fremde od. eigene) Äußerung berichtigen, verbessern* (2 a), *korrigieren* (c): du sollst mich ständig v.; er versprach sich, verbesserte sich aber sofort; ⟨Abl.:⟩ **Verbesserung,** die; -, -en: **1.** *Änderung, durch die etw. verbessert* (1) *wurde:*

das neue Modell zeichnet sich durch viele -en aus. **2.** *das Verbessern* (2): die V. *(Korrektur* 1 a) *einer schriftlichen Arbeit;* eine V. anfertigen. **3.** *das Sichverbessern* (3, 4): eine V. der Lage ist nicht eingetreten.

verbesserungs-, ~besserungs-: ~bedürftig ⟨Adj.; nicht adv.⟩: *einer Verbesserung [dringend] bedürfend, nicht gut genug:* diese Methoden sind noch v., dazu: **~bedürftigkeit,** die; **~fähig** ⟨Adj.; nicht adv.⟩: *sich verbessern lassend:* eine durchaus noch -e Konstruktion, dazu: **~fähigkeit,** die ⟨o. Pl.⟩; **~vorschlag,** der: *Vorschlag, eine bestimmte Verbesserung* (1) *an etw. vorzunehmen:* einen V. einbringen; **~würdig** ⟨Adj.; nicht adv.⟩: vgl. ~bedürftig, dazu: **~würdigkeit,** die.

verbeugen, sich ⟨sw. V.; hat⟩ [älter nhd. nicht von ↑verbiegen unterschieden]: *zur Begrüßung, als Ausdruck der Ehrerbietung, des Dankes o. ä. den Oberkörper nach vorn neigen:* sich leicht, kurz, steif, höflich, tief v.; ⟨Abl.:⟩ **Verbeugung,** die; -, -en: er machte eine stumme V.

verbeulen ⟨sw. V.; hat⟩: *bei etw. eine Beule* (2) *verursachen:* du hast die Kanne verbeult; das Auto überschlug sich und wurde dabei völlig verbeult; ⟨meist im 2. Part.:⟩ eine verbeulte Gießkanne; Ü verbeulte *(ausgebeulte)* Hosenbeine; ⟨Abl.:⟩ **Verbeulung,** die; -, -en.

verbi causa ['vɛrbi 'kau̯za; lat.] (veraltet): *zum Beispiel;* Abk.: v. c.

verbiegen ⟨st. V.; hat⟩: **1.** *durch Biegen aus der Form bringen [u. dadurch unbrauchbar, unansehnlich machen]:* verbieg mir nicht immer meine Stricknadeln; ⟨oft im 2. Part.:⟩ ein verbogener Nagel; die Gabel ist ganz verbogen; Ü diese Erziehung hat seinen Charakter, ihn [charakterlich] verbogen. **2.** ⟨v. + sich⟩ *durch Sichbiegen aus der Form geraten [u. dadurch unbrauchbar, unansehnlich werden]:* die Lenkstange hat sich bei dem Sturz verbogen; ⟨auch ohne „sich"; ist:⟩ der Draht, das Blech verbiegt leicht; er hat eine verbogene (ugs.; *krumme)* Wirbelsäule; ⟨Abl.:⟩ **Verbiegung,** die; -, -en.

verbiestern ⟨sw. V.; hat⟩ [aus dem Niederd. < mniederd. vorbīsteren, zu: bister = umherirrend; gereizt < (m)niederl. bijster]: **1.** ⟨v. + sich⟩ (landsch.) *sich verirren:* wir haben uns im Wald, im Dunkeln verbiestert. **2.** ⟨v. + sich⟩ (ugs.) **a)** *bei einer Arbeit o. ä. in eine falsche, nicht zum Ziel führende Richtung geraten:* er hat sich bei der Arbeit hoffnungslos verbiestert; **b)** *krampfhaft an etw. festhalten:* sich in ein Projekt v. **3.** (landsch.) *verwirren, verstört machen, durcheinanderbringen:* das schreckliche Erlebnis hatte das Kind ganz verbiestert; ⟨meist im 2. Part.:⟩ verbiestert *(verstört u. teilnahmslos, stumpf)* dasitzen, dreinblicken. **4.** (landsch.) *verärgern:* die Unzuverlässigkeit der Leute verbiesterte ihn; ⟨meist im 2. Part.:⟩ er ist völlig verbiestert; ⟨Abl.:⟩ **Verbiesterung,** die; -, -en.

verbieten ⟨st. V.; hat⟩ /vgl. verboten/ [mhd. verbieten, ahd. farbiotan]: **1. a)** *(eine Handlung) für nicht erlaubt erklären, zu unterlassen gebieten; untersagen* (Ggs.: erlauben 1): ich tue es nicht, weil Vater es [ausdrücklich] verboten hat; ich verbiete dir, ihn zu besuchen; du bist mir gar nichts v.; ich verbiete dir den Umgang mit diesem Taugenichts; sie hat ihm das Haus verboten *(verboten, es zu betreten);* der Arzt hat mir [den Genuß von] Alkohol und Zigaretten verboten; ein verbotener Weg *(ein Weg, der von Fremden, Unbefugten nicht benutzt werden darf);* ⟨in formelhaften Aufschriften:⟩ Betreten [des Rasens] verboten!; Rauchen [polizeilich] verboten!; Durchfahrt [bei Strafe] verboten!; [Unbefugten] Zutritt verboten!; Ü das verbietet mir mein Ehrgefühl; das verbietet mir mein Geldbeutel (scherzh.; *das kann ich mir finanziell nicht leisten);* **b)** *(eine Sache) durch ein Gesetz o. ä. für unzulässig erklären* (Ggs.: erlauben 1): diese Partei, dieses Medikament, dieser Film soll demnächst verboten werden; solche lauten Motorräder sollte man v.; so viel Ignoranz müßte verboten werden (scherzh.; *ist kaum noch zu tolerieren);* **c)** *bewußt darauf verzichten, etw. zu tun:* wir verbieten es uns, davon abzusehen, etw. zu tun; er verbietet sich eine Antwort. **2.** ⟨v. + sich⟩ *nicht in Betracht kommen, ausgeschlossen sein:* eine solche Reaktion verbietet sich [von selbst].

verbi gratia ['vɛrbi 'gra:t͡sia; lat.] (veraltet): *zum Beispiel;* Abk.: v. c.

verbilden ⟨sw. V.; hat⟩ /vgl. verbildet/ [spätmhd. verbilden = entstellen]: *durch erzieherische Einwirken od. entsprechende Einflüsse jmds. Ansichten o. ä. in einer Weise prägen, die in bezug auf Einschätzung, Wertvorstellung als falsch, als anspruchsvoller, abweichend erscheint:* junge Menschen v.; eine einen völlig verbildeten Geschmack; ⟨auch o.

Akk.-Obj.:⟩ Wieweit bildet oder verbildet Theater? (Hörzu 7, 1973, 67); **verbịldet** ⟨Adj.; nicht adv.⟩ (selten): *(von Körperteilen o. ä.) verformt, mißgestaltet, deformiert:* eine -e Wirbelsäule; **verbịldlichen** ⟨sw. V.; hat⟩ (geh.): *durch einen bildlichen Ausdruck, durch eine bildliche Vorstellung sinnfällig machen;* ⟨Abl.:⟩ **Verbịldlichung,** die; -, -en ⟨Pl. selten⟩; **Verbịldung,** die; -, -en: **1.** ⟨Pl. selten⟩ *das Verbilden, Verbildetwerden, Verbildetsein.* **2.** (selten) *Verformung, Deformation (eines Körperteils o. ä.).*
verbịlligen ⟨sw. V.; hat⟩: **1.** *billiger machen:* die Herstellung v.; ⟨häufig im 2. Part.:⟩ verbilligte Butter; verbilligter Eintritt für Kinder; zu verbilligten *(reduzierten)* Preisen. **2.** ⟨v. + sich⟩ *billiger werden:* die Produktion hat sich verbilligt; ⟨Abl.:⟩ **Verbịlligung,** die; -, -en ⟨Pl. selten⟩.
verbịmsen ⟨sw. V.; hat⟩ (ugs.): *kräftig verprügeln.*
verbịnden ⟨st. V.; [mhd. verbinden, ahd. farbintan]: **1. a)** *mit einem Verband (1) versehen:* [jmdm., sich] eine Wunde v.; jmdm., sich den Fuß v.; mit verbundener Hand; **b)** *(bei jmdm.) einen Verband (1) anlegen:* er verband den Verletzten, sich [mit einem Streifen Stoff]. **2.** *eine [Art] Binde vor, um etw. binden, um auf diese Weise eine Funktion o. ä. einzuschränken od. unmöglich zu machen:* jmdm. die Augen v.; einem Tier das Maul v.; mit verbundenen Augen. **3.** *etw. bindend* (1 b) *zu etw. verarbeiten:* Tannengrün zu Kränzen v. **4.** (Buchw.) *falsch binden* (5 d): ein Buch v. **5. a)** *[zu einem Ganzen] zusammenfügen:* zwei Bretter [mit Leim, mit Schrauben] miteinander v.; zwei Schnüre durch einen/mit einem Knoten [miteinander] v.; zwei [durch Lötung] miteinander verbundene Drähte; **b)** *zusammenhalten:* die Schrauben, der Leim verbindet die beiden Teile [fest miteinander]; **c)** ⟨v. + sich⟩ *(mit etw.) zusammenkommen u. dabei etw. Neues, einen neuen Stoff bilden:* beim Rühren verbindet sich das Mehl mit der Butter; die beiden Elemente verbinden sich nicht miteinander (Chemie; gehen keine chemische Bindung ein). **6. a)** *(zwei voneinander entfernte Dinge, Orte o. ä.) durch Überbrücken des sie trennenden Abstands zusammenbringen, in engere Beziehung zueinander setzen:* zwei Stadtteile durch eine Brücke, zwei Gewässer durch einen Kanal, zwei Orte durch eine Straße, zwei Punkte durch eine Linie [miteinander] v.; **b)** *eine Verbindung* (4 a) *(zu etw.) darstellen:* ein Kabel verbindet das Gerät mit dem Netz; ein Tunnel verbindet beide Flußufer [miteinander]; Ü ein paar verbindende Worte sprechen. **7.** *durch Herstellen einer Telefonverbindung in die Lage versetzen, mit jmdm. zu sprechen:* würden Sie mich bitte mit Herrn N., mit dem Lohnbüro v.?; ⟨auch o. Akk.-Obj.:⟩ ich verbinde *(ich verbinde Sie)* [Entschuldigung, ich bin] falsch verbunden *(ich habe mich verwählt, bin durch einen Fehler mit Ihnen verbunden worden).* **8.** ⟨v. + sich⟩ *mit etw. zusammenkommen, zusammen auftreten [u. dabei zu etw. Neuem werden]:* bei ihm verbanden sich Wagemut und kühle Besonnenheit; ⟨im 2. Part.:⟩ damit sind große Probleme verbunden; das ist mit großen Schwierigkeiten verbunden; dieser Posten ist mit viel Ärger verbunden; die damit verbundene Mühe. **9.** *etw., was als das eigentlich Wesentliche hervorgehoben wird, mit etw. anderem als günstiger od. korrigierend-ausgleichender Ergänzung verknüpfen:* das Angenehme mit dem Nützlichen v.; er verbindet Kraft mit Geschicklichkeit; der Ausflug ist mit einer Besichtigung der Marienkirche verbunden. **10. a)** *die Grundlage einer Beziehung zu jmdm. sein:* mit ihm verbindet mich/ uns verbindet eine enge Freundschaft; mit ihm verbindet mich nichts [mehr]; ⟨auch o. Akk.-Obj.:⟩ gemeinsame Erlebnisse verbinden; ⟨oft im 2. Part.:⟩ er war ihr freundschaftlich, in Liebe verbunden; Ü seine Arbeit als Intendant verband ihn aufs engste mit der Kulturszene; **b)** (geh., veraltend) *zu Dankbarkeit verpflichten:* Sie würden mich [Ihnen] sehr v., wenn Sie meiner Bitte entsprächen; ⟨meist nur noch in der Formel:⟩ ich bin Ihnen [dafür, deswegen] sehr verbunden *(ich bin Ihnen dafür sehr dankbar).* **11.** ⟨v. + sich⟩ (selten) *sich (zu einem Bündnis, einer Partnerschaft o. ä.) zusammentun, sich liieren* (2): die Sozialisten haben sich mit den Kommunisten [zu einer Koalition] verbunden; wir sollten uns zu einer Bürgerinitiative v.; er wird sich mit der Tochter des Bürgermeisters [ehelich] v. *(verheiraten).* **12. a)** *in einen (assoziativen) Zusammenhang (mit etw.) bringen:* daß jeder mit dem Worte Instinct andern Begriff verbindet (Lorenz, Verhalten I, 283); **b)** ⟨v. + sich⟩ *mit etw. in einem (assoziativen) Zusammenhang stehen:* mit diesem Namen, dieser Melodie, diesem

Ort verbinden sich [für mich] schöne Erinnerungen; der Aufstieg des Unternehmens ist mit seinem Namen verbunden; ⟨Abl.:⟩ **Verbịnder,** der; -s, - (Ballspiele): *Spieler, der den Übergang des Spiels von der eigenen Abwehr auf den eigenen Angriff leitet:* der linke V.; **verbịndlich** [fɛɐ̯ˈbɪntlɪç] ⟨Adj.⟩: **1.** *in einer Art, die das Gefühl persönlichen Entgegenkommens verbreitet, freundlich, liebenswürdig, konziliant:* -e Worte; eine -e Geste; er hat eine sehr -e Art; v. lächeln. **2.** ⟨o. Steig.; nicht adv.⟩ *bindend, verpflichtend, obligatorisch:* eine -e Zusage, Abmachung, Erklärung; eine allgemein -e Norm; ⟨Abl.:⟩ **Verbịndlichkeit,** die; -, -en: **1.** ⟨o. Pl.⟩ **a)** *verbindliches* (1) *Wesen, das Verbindlichsein, Entgegenkommen, Konzilianz;* bei *verbindlicher* (2) *Charakter, das Verbindlichsein:* diese Regel hat [für mich keine] V. **2. a)** *verbindliche* (1) *Äußerung, Handlung, Redensart o. ä.:* jmdm. ein paar -en sagen; ⟨meist Pl.⟩ *Verpflichtung* (3 a): seine -en erfüllen; **c)** ⟨Pl.⟩ (Kaufmannsspr.) *Schulden:* Anleihen, Darlehen und andere -en; -en aus Warenbezügen [in Höhe von 3725 Mark]; -en tilgen, haben; -en eingehen; ⟨Zus. zu 1 b:⟩ **Verbịndlichkeitserklärung,** die (Amtsspr.): die V. für den Raumordnungsplan wurde vom Minister unterzeichnet; **Verbịndung,** die; -, -en [spätmhd. verbindunge]: **1. a)** *das Verbinden* (5 a): die V. von Metallteilen durch Schweißen; **b)** *das Sichverbinden* (5 c): bei höherer Temperatur vollzieht sich die V. beider Stoffe rascher; **c)** *das Verbinden* (6 a); **d)** *das Sichverbinden* (8): ... bahnt sich eine neue V. zwischen Architektur und Plastik an (Bild. Kunst 3, 55); **e)** *das Verbinden* (9): durch die V. meiner Dienstreise mit unserem Urlaub könnten wir eine Menge Geld sparen; **f)** *das Sichverbinden* (11): eine glückliche V. **2.** *Zusammenhalt, Zusammenhang:* durch Löten eine V. zwischen zwei Drähten herstellen. **3.** (bes. Chemie) *durch ein Sichverbinden* (5 c) *entstandener Stoff:* Wasser ist eine V. aus Wasserstoff und Sauerstoff; die beiden Stoffe gehen eine [chemische] V. ein. **4. a)** *etw., was zwei voneinander entfernte Orte o. ä. verbindet* (6 a): eine kürzeste V. zwischen zwei Punkten ist eine Gerade; die Brücke ist die einzige V. zwischen beiden Städten; **b)** *etw., was eine Kommunikation zwischen zwei entfernten Orten ermöglicht:* eine telefonische V.; die V. ist sehr schlecht; eine V. trennen; ich bekomme keine V. mit ihm, mit Hamburg; sich mit jmdm. in V. setzen *(jmdn. aufsuchen, anrufen, anschreiben);* mit jmdm. V. halten; **c)** *Möglichkeit, von einem Ort zu einem anderen zu gelangen; Verkehrsverbindung:* gibt es hier aus eine direkte u. günstige V. nach Hannover?; durch Schneefälle war die V. zur Außenwelt unterbrochen. **5.** ¹*Kombination* (1 a): Adel ist immer eine V. von Herkunft, Besitz und Bildung (Fraenkel, Staat 31); ***in V. [mit]** (1. *zusammen, kombiniert [mit]:* die Karte ist nur in V. mit dem Berechtigungsausweis gültig. **2.** *in Zusammenarbeit, gemeinsam [mit]).* **6.** *Zusammenschluß, Bündnis, Partnerschaft o. ä.:* eine V. [mit jmdm.] eingehen, auflösen. **7. a)** *Beziehung zwischen Menschen, die darin besteht, daß eine Kommunikation, ein [regelmäßiger] Austausch stattfindet; Kontakt* (1): mit jmdm. V. aufnehmen; [keine] V. [mehr] mit jmdm. haben; er hat [persönliche] -en zum Ministerium; keine V. [mit jmdm.] nicht abreißen lassen; ich habe die V. mit ihm verloren; in [brieflicher] V. stehen, in V. treten; wir sollten in V. bleiben; der Posten hat er durch persönliche -en *(durch persönliche Beziehungen zu bestimmten Leuten)* bekommen; **b)** *auf gegenseitiger Sympathie o. ä. beruhende Beziehung zwischen Menschen.* **8.** *Studentenverbindung, Korporation* (2): studentische, farbentragende, schlagende, nichtschlagende -en; in eine V. eintreten; in einer V. sein. **9.** *[sachlicher, gedanklicher] Zusammenhang; Konnex* (1): zwischen den gestrigen Vorfällen und meiner Entscheidung besteht keine V.; die Zeitung hat ihn mit dem Verbrechen in V. gebracht. **10.** (Ballspiele) **a)** *Zusammenspiel zwischen Abwehr u. Angriff beim Angriff;* **b)** *Gesamtheit der Verbinder einer Mannschaft.*
Verbịndungs-: ~**bruder,** der (Studentenspr.): vgl. Korpsbruder; ~**farbe,** die ⟨meist Pl.⟩: *Farbe* (3 a) *einer Verbindung* (8); ~**frau,** die: vgl. ~mann; ~**gang,** der: vgl. ~straße; ~**glied,** das: vgl. ~stück; ~**graben,** der: **1.** *verbindender Graben* (1). **2.** (Milit.) *zwei Stellungen verbindender Graben* (2 a); ~**haus,** das: *Haus, in dem Mitglieder einer Verbindung* (8) *zusammenkommen u. teilweise wohnen;* ~**kabel,** das: *Kabel zum Verbinden zweier Geräte o. ä.;* ~**leute:** Pl. von ↑~mann; ~**linie,** die: **1.** *Linie, die etw. verbindet.* **2.** (Milit.)

Weg, der im Einsatz befindliche Truppen mit ihrer Basis verbindet; ~**mann**, der ⟨Pl. ...**männer** u. ...**leute**⟩: *jmd., der als Mittelsmann o. ä. Kontakte herstellt od. aufrechterhält;* ~**offizier**, der (Milit.): *Offizier, der als Überbringer von Befehlen, Meldungen o. ä. die Verbindung zwischen verschiedenen Einheiten aufrechterhält;* ~**punkt**, der: *Punkt, an dem etw. mit etw. verbunden ist;* ~**raum**, der: vgl. ~**zimmer**; ~**rohr**, das: vgl. ~**kabel**; ~**schlauch**, der: vgl. ~**kabel**; ~**schnur**, die: vgl. ~**kabel**; ~**spieler**, der (Ballspiele): svw. ↑**Verbinder**; ~**stecker**, der: *Gerätestecker;* ~**stelle**, die: vgl. ~**punkt**; ~**straße**, die: *zwei Orte, zwei Straßen verbindende Straße;* ~**strich**, der: vgl. ~**linie** (1); ~**stück**, das: *[Bau]teil, das zwei Dinge miteinander verbindet: -e einer Rohrleitung (Fittings);* ~**student**, der: svw. ↑**Korpsstudent;** ~**stürmer**, der (bes. Fußball): *als Verbinder spielender Stürmer;* ~**tür**, die: *zwei Räume verbindende Tür;* ~**weg**, der: vgl. ~**straße;** ~**wesen**, das ⟨o. Pl.⟩: vgl. Vereinswesen; ~**zimmer**, das: vgl. ~**tür**.

Verbiß, der; Verbisses, Verbisse ⟨Pl. selten⟩ (Jägerspr.): **a)** *das Verbeißen (1) b) Schaden durch Verbeißen:* die jungen Bäume vor V. schützen; **verbissen** [fɛɐˈbɪsn̩] ⟨Adj.⟩ [zu ↑**verbeißen**] a) *[allzu] hartnäckig, zäh, nicht bereit nachzugeben, aufzugeben:* ein -er Gegner; mit -er Hartnäckigkeit; v. kämpfte, schuftete er weiter; **b)** *von starker innerer Angespanntheit zeugend, verkrampft:* ein -es Gesicht; ein -er Ausdruck; v. dreinschauen, dasitzen; **c)** ⟨meist adv.⟩ (ugs.) *engherzig, pedantisch:* man soll nicht alles so v. nehmen; Ich sah mein Verhältnis zu Detlef nicht mehr ganz so v. (Christiane, Zoo 133); ⟨Abl.:⟩ **Verbissenheit**, die; -; **Verbißschaden**, der; -s, -schäden (bes. Jägerspr.): *Verbiß* (b).

verbitten, sich ⟨st. V.; hat⟩ [urspr. = (höflich) erbitten]: *(eine Handlung, eine Handlungsweise o. ä.) mit Nachdruck zu unterlassen verlangen:* ich verbitte mir diesen Ton.

verbittern [fɛɐˈbɪtɐn] ⟨sw. V.; hat⟩ [spätmhd. verbittern = bitter werden, machen]: **1.** svw. ↑**vergällen** (2): jmdm. das Leben v. **2.** *mit [ständigem] Groll, bes. über das eigene, als allzu hart empfundene Schicksal od. über eine als unbillig, ungerecht, verletzend o. ä. empfundene Behandlung, erfüllen u. dadurch aller Lebensfreude berauben:* die vielen Enttäuschungen, Krankheit und Alter hatten ihn verbittert; ⟨oft im 2. Part.:⟩ eine einsame, verbitterte Frau; er hatte harte, verbitterte (*Verbitterung erkennen lassende*) Züge; die Männer waren v.; ⟨Abl.:⟩ **Verbitterung**, die; -, -en ⟨Pl. selten⟩: **1.** (selten) *das Verbittern, Verbittertwerden.* **2.** *Gemütsverfassung eines verbitterten Menschen; das Verbittertsein:* jmds. V. verstehen; voller V. sein.

¹**verblasen** ⟨st. V.; hat⟩ [3: mhd. verblāsen, ahd. farblāsan]: **1.** (Jägerspr.) *bei einem erlegten Tier ein bestimmtes (die Erlegung des betreffenden Tieres anzeigendes) Hornsignal blasen:* einen Hirsch v.; die Strecke v. **2.** ⟨v. + sich⟩ *beim Blasen (2 a) einen Fehler machen:* der Saxophonist hat sich ein paarmal verblasen. **3.** (landsch.) *verwehen;* ²**verblasen** ⟨Adj.⟩ *vgl. verwaschen (c)] (abwertend): (bes. im sprachlichen Ausdruck) verschwommen, unklar, unscharf:* eine -er Stil; ⟨Abl.:⟩ **Verblasenheit**, die; -, -en: **1.** ⟨o. Pl.⟩ *das Verblasensein.* **2.** *verblasener Ausdruck o. ä.*

verblassen ⟨sw. V.; ist⟩: **1. a)** *blaß (1 b) werden, die Farbe verlieren:* die Farben verblassen im Laufe der Zeit immer mehr; ein altes, schon ganz verblaßtes Foto; **b)** *blaß (1 c) werden:* der Himmel verblaßt; wenn es Tag wird und die Sterne verblassen. **2.** (geh.) *schwächer werden, schwinden.*

verblatten ⟨sw. V.; hat⟩: **1.** (Zimmerhandwerk) *(zwei Holzteile) durch eine Überblattung verbinden.* **2.** (Jägerspr.) *durch ungeschicktes Blatten verscheuchen:* ein Reh v.; **verblättern** ⟨sw. V.; hat⟩: **1.** svw. ↑¹**verschlagen** (4). **2.** ⟨v. + sich⟩ *falsch blättern;* **Verblattung**, die; -, -en: **1.** (Fachspr.) *Überblattung.* **2.** (Jägerspr.) *das Verblatten (2).*

verblauen ⟨sw. V.; ist⟩ (Fachspr.): *(von Holz) durch Pilzbefall sich bläulich verfärben;* ⟨Abl.:⟩ **Verblauung**, die; -, -en.

Verbleib [fɛɐˈblaip], der; -[e]s (geh.): **1.** *Aufenthaltsort von jmdm. od. etw.:* der aber nicht bekannt ist) er erkundigte sich nach dem V. des Jungen, der Akten; über seinen V. ist nichts bekannt. **2.** *das Verbleiben (2 a):* im neuen Spiel geht es um den V. [der Mannschaft] in der Landesliga; **verbleiben** ⟨st. V.; ist⟩ [mhd. ver(b)līben]: **1.** *sich (auf eine bestimmte Vereinbarung) einigen:* wollen wir v., daß ich dich morgen abend anrufe?; wie seid ihr denn nun verblieben? **2.** (geh.) **a)** *bleiben* (1 a): der Sohn verblieb freiwillig im Elternhaus; die Durchschrift verbleibt beim Aussteller; niemand wußte, wie sie verblieben waren (*wo*

sie sich aufhielten); Ü im Amt v.; er verblieb in Unwissenheit; **b)** (selten) *bleiben* (1 b); **c)** ⟨mit Gleichsetzungsnominativ⟩ *bleiben* (1 c): er verblieb zeit seines Lebens ein Träumer; in Grußformeln am Briefschluß: in Erwartung Ihrer Antwort verbleibe ich Ihr N. N.; ich verbleibe mit freundlichen Grüßen Ihr N. N.; **d)** *bleiben* (1 e), *übrigbleiben:* von sieben Jungen sind der Hündin nur drei verblieben; nach Abzug der Zinsen verbleiben noch 746 Mark; die verbleibenden 200 Mark; ⟨2. Part.:⟩ das [ihm] verbliebene Geld; **e)** ⟨mit Inf. mit zu⟩ (selten) *bleiben* (1 f). **3.** (selten) *bleiben* (2).

verbleichen ⟨verblich/(seltener auch:) verbleichte, ist verblichen/(seltener auch:) verbleicht⟩ /vgl. Verblichene/ [mhd.verblīchen,ahd.farblīchan]: **1. a)** *seine Farbe verlieren, verblassen* (1 a): die Farbe verbleicht schnell; die Vorhänge verbleichen immer mehr; ⟨oft im 2. Part.:⟩ verblichene Blue jeans; die Schrift war schon verblichen; Ü verblichener Ruhm; **b)** *verblassen* (1 b), *allmählich erlöschen:* die Mondsichel verblich. **2.** (geh., veraltet) *sterben.*

verbleien [fɛɐˈblaɪən] ⟨sw. V.; hat⟩ [spätmhd. (md.) verblyen] (Technik): **1.** *mit Blei ausliegen, auskleiden, ausschlagen, mit einer Schicht Blei überziehen:* ein Kupfergefäß v.; verbleiter Stahl. **2.** (selten) *mit einer bleiernen Plombe (1) versehen:* einen Waggon v. **3.** *Bleitreträthyl versetzen:* verbleites Benzin; ⟨Abl.:⟩ **Verbleiung**, die; -, -en (Technik).

Verblend-: ~**krone**, die (Zahnt.): *verblendete (3) Krone* (8); ~**mauer**, die (Archit.): vgl. ~**mauerwerk**; ~**mauerwerk**, das (Archit.): *Mauerwerk, mit dem etw. verblendet (2) ist;* ~**stein**, der (Bauw.): *Mauerstein zum Verblenden* (2).

verblenden ⟨sw. V.; hat⟩ [1: mhd. verblenden]: **1.** *unfähig zu vernünftigem Überlegen, zur Einsicht, zur richtigen Einschätzung der Lage o. ä. machen:* sich nicht v. lassen; [von Haß, Ruhmgier] verblendete Menschen. **2.** *(mit einem schöneren, wertvolleren Material) verkleiden:* eine Fassade mit Aluminium v.; die Wände waren mit Kacheln verblendet. **3.** (Zahnt.) *(eine Krone aus Metall) mit einer Umhüllung aus weißem Material versehen:* eine Goldkrone v.; ⟨Abl.:⟩ **Verblendung**, die; -, -en: **1.** ⟨Pl. selten⟩ *das Verblendetsein; Unfähigkeit zu vernünftiger Überlegung, zur Einsicht:* in seiner V. glaubte er, er könne ihn besiegen. **2.** (bes. Archit.) **a)** *das Verblenden* (2), *Verblendetwerden:* bei der V. der Fassade gab es Probleme; **b)** *etw., womit etw. verblendet (2) ist:* eine V. aus Klinker. **3.** (Zahnt.) **a)** *das Verblenden* (3), *Verblendetwerden:* bei der V. des Zahns; **b)** *etw., womit etw. verblendet (3) ist.*

verbleuen ⟨sw. V.; hat⟩ [mhd. nicht belegt, ahd. farbliuwan] (ugs.): *kräftig verprügeln:* einen Jungen v.

verblichen [fɛɐˈblɪçn̩] ⟨sw. V.⟩: ↑**verbleichen; Verblichene**, der u. die; -n, -n ⟨Dekl. ↑**Abgeordnete**⟩ (geh.): *jmd., der kürzlich gestorben ist.*

verblöden [fɛɐˈbløːdn̩] ⟨sw. V.⟩ [mhd. verblœden = einschüchtern]: **1.** (veraltend) *blöd (1 a) werden* ⟨ist⟩. **2.** (ugs. emotional) **a)** *blöd (1 b), stumpfsinnig werden, geistig abstumpfen; verdummen* ⟨ist⟩: in der Kleinstadt v.; bei dieser Arbeit verblödet man allmählich; er ist schon total verblödet; **b)** *verdummen (a) lassen, blöd (1 b) machen:* das viele Fernsehen verblödet die Leute; ⟨Abl.:⟩ **Verblödung**, die; -.

verblüffen [fɛɐˈblʏfn̩] ⟨sw. V.; hat⟩ /vgl. verblüffend/ [aus dem Niederd. < mniederd. verbluffen): *machen, daß jmd. durch etw., womit er nicht gerechnet, was er nicht erwartet hat, überrascht u. voll sprachlosem Erstaunen ist; frappieren:* sich nicht v. lassen; er verblüffte seine Lehrer durch kluge Fragen; ⟨auch o. Akk.-Obj.:⟩ er ... verblüffte im Gespräch durch jähe Umsprünge (Gaiser, Jagd 61); ⟨oft im 2. Part.:⟩ ein ganz verblüfftes Gesicht machen; sie war [über seine Antwort] etwas verblüfft; **verblüffend** ⟨Adj.⟩: nicht adv.): *Verblüffung auslösend, höchst überraschend, höchst erstaunlich; frappierend, frappant:* ein völlig -es Ergebnis; eine einfache Lösung; **Verblüfftheit**, die; -: *Verblüffung;* **Verblüffung**, die; -, -en ⟨Pl. ungebr.⟩: *das Verblüfftsein.*

verblühen ⟨sw. V.; ist⟩ /vgl. verblüejen/: **1.** *aufhören zu blühen u. zu verwelken beginnen:* die Rosen verblühen schon; die Blumen sind verblüht; Ü ihre Schönheit war verblüht. **2.** (Jargon) *heimlich u. eilig verschwinden:* er ist mit falschem Paß ins Ausland verblüht.

verblümt [fɛɐˈblyːmt] ⟨Adj.; -er, -este⟩ [eigtl. 2. Part. von älter: verblümen, mhd. verbluomen = beschönigen] (selten): *(etw., was unangenehm zu sagen ist) nur vorsichtig andeutend, angedeutet, umschreibend:* etw. v. in/mit Worten ausdrücken; ⟨Abl.:⟩ **Verblümtheit**, die; - (selten).

verbluten ⟨sw. V.⟩ [spätmhd. verbluoten]: *anhaltend Blut*

verlieren *[u. schließlich daran sterben]* ⟨ist⟩: der Verletzte ist am Unfallort verblutet; ⟨auch v. + sich; hat:⟩ wenn nicht bald Hilfe kommt, verblutet er sich; ⟨Abl.:⟩ **Verblutung,** die; -, -en ⟨Pl. ungebr.⟩.

verbọcken ⟨sw. V.; hat⟩ /vgl. verbockt/ [zu: einen Bock schießen (↑¹Bock 1)] (ugs.): *indem man versäumt, etw. zu beachten, nicht zustande kommen lassen, verderben:* du hast alles verbockt; jeder verbockt mal was; **verbọckt** ⟨Adj., -er, -este; nicht adv.⟩ [zu ↑bocken (2)]: *ganz u. gar bockig* (a): ein -es Kind.

verbọdmen [fɛɐ̯'boːdmən] ⟨sw. V.; hat⟩ [zu ↑Bodmerei] (Seew. früher): *(ein Schiff, die Ladung eines Schiffes) beleihen, verpfänden;* ⟨Abl.:⟩ **Verbọdmung,** die; -, -en (Seew. früher): svw. ↑Bodmerei.

verbọhren, sich ⟨sw. v.; hat⟩ /vgl. verbohrt/ [urspr. = falsch bohren] (ugs.): **a)** *sich mit einer Art Verbissenheit mit etw. beschäftigen:* sich in die Arbeit v.; **b)** *hartnäckig-verbissen an etw. festhalten, davon nicht loskommen:* sich in eine Meinung, eine fixe Idee v.; **verbọhrt** ⟨Adj.; -er, -este;·nicht adv.⟩ (ugs. abwertend): *nicht von seiner Meinung, Absicht abzubringen; uneinsichtig, unbelehrbar, starrköpfig:* ein -er Mensch; ⟨Abl.:⟩ **Verbọhrtheit,** die; - (ugs. abwertend).

verbọlzen ⟨sw. V.; hat⟩: **1.** (Technik) *mit einem Bolzen, mit Bolzen befestigen, verbinden.* **2.** (ugs.) *verballern* (2).

¹verbọrgen ⟨sw. V.; hat⟩ [zu ↑borgen]: svw. ↑verleihen.

²verbọrgen ⟨Adj.; nicht adv.⟩ [zu ↑verbergen]: **1.** *entlegen, abgelegen, abgeschieden u. daher nicht leicht auffindbar:* ein -es Tal; wir haben selbst in den -sten Winkeln des Hauses danach gesucht. **2.** *nicht ohne weiteres als vorhanden, existierend feststellbar, sichtbar:* eine -e Falltür; eine -e *(latente)* Gefahr; er hat -e Talente; es wird ihm nicht v. bleiben *(er wird es erfahren);* *im -en* (1. *geheim):* seine Sünden konnten nicht im -en bleiben. 2. *von anderen, von der Öffentlichkeit unbemerkt:* sie wirkte im -en); ⟨Abl.:⟩ **Verbọrgenheit,** die; -.

verbos [vɛr'boːs] ⟨Adj.; -er, -este⟩ [lat. verbōsus, zu: verbum, ↑Verb] (veraltet): *[allzu] wortreich, weitschweifig.*

verbösern [fɛɐ̯'bøːzɐn] ⟨sw. V.; hat⟩ [spätmhd. verbœsern = verderben] (scherzh.): *[in der Absicht zu verbessern noch] schlechter machen:* durch das Einfügen dieses Absatzes hat er den Artikel nur verbösert; ⟨Abl.:⟩ **Verböserung,** die; -, -en: **1.** (scherzh.) **a)** *das Verbösern, Verbösertwerden;* **b)** *Änderung, durch die etw. verbösert wurde.* **2.** (jur.) *Änderung einer gerichtlichen Entscheidung zuungunsten eines Betroffenen, der gegen die Entscheidung ein Rechtsmittel eingelegt hat.*

Verbot [fɛɐ̯'boːt], das; -[e]s, -e [mhd. verbot, zu ↑verbieten]: **1.** *Befehl, Anordnung, etw. Bestimmtes zu unterlassen* (Ggs.: Gebot 1 b): ein strenges, polizeiliches, behördliches, ärztliches V.; ein V. erlassen, bekanntmachen, übertreten, ignorieren, befolgen, aufheben, aussprechen, einhalten, beachten; die Straßenverkehrsordnung kennt Gebote und -e; sich an ein V. halten; er hat gegen mein ausdrückliches V. geraucht; sie verstieß gegen das V., den Rasen zu betreten. **2.** *Anordnung, nach der etw. nicht existieren darf:* ein V. verfassungsfeindlicher Parteien, Publikationen; das gesetzliche V. der Kinderarbeit; sie sprechen sich für ein weltweites V. von Atomwaffen aus; zum/zu einem V. der Demonstration gibt es keine gesetzliche Handhabe; **verboten** ⟨Adj.; o. Steig.⟩ [zu ↑verbieten] (ugs.): svw. ↑unmöglich (2 a): eine -e Farbzusammenstellung; sie sieht [einfach] v. aus; das Gesöff schmeckt ja v.!; **verbotenerweise** ⟨Adv.⟩: *trotz eines Verbots, obwohl es verboten ist:* v. rauchen.

verbọts-, -bestimmung, die: *Bestimmung, die ein Verbot* (1, 2) *enthält:* ~**gesetz,** das: vgl. ~bestimmung; ~**irrtum,** der (jur.): *in der Verkennung des Verbotenseins einer eigenen Handlung bestehender Irrtum eines Täters;* ~**norm,** die (jur.): vgl. ~bestimmung: strafrechtliche ~n; ~**schild,** das ⟨Pl. -er⟩: **1.** (Verkehrsw.) *Verkehrsschild mit Verbotszeichen* (Ggs.: Gebotsschild). **2.** *Schild mit einer Aufschrift, die ein Verbot* (1) *enthält;* ~**tafel,** die: vgl. ~schild (2); ~**widrig** ⟨Adj.; o. Steig.⟩: *gegen ein bestehendes Verbot verstoßend:* v. parken; ~**zeichen,** das (Verkehrsw.): *Verkehrszeichen, das ein Verbot* (1) *anzeigt* (Ggs.: Gebotszeichen); ~**zeit,** die: *Zeit, in der etw. verboten ist:* bei Parken während der -en erfolgt Abschleppung; ~**zone,** die: *Zone, in der etw. verboten ist.*

verbrämen [fɛɐ̯'brɛːmən] ⟨sw. V.; hat⟩ [mhd. (ver)bremen, zu: brem = Einfassung, Rand]: **1.** *am Rand mit etw.* *(z. B. Pelz) versehen, was zieren, verschönern soll:* einen Mantel mit Pelz v. **2.** *etw., was als negativ, ungünstig empfunden wird, durch etw., was als positiv o. ä. erscheint, abschwächen od. weniger spürbar, sichtbar werden lassen:* das ist doch alles nur wissenschaftlich verbrämter Unsinn; ⟨Abl.:⟩ **Verbrämung,** die; -, -en.

verbraten ⟨st. V.; hat⟩: **1.** *zu lange, zu stark braten* (b) *u. dadurch an Qualität verlieren od. ungenießbar werden:* das Fleisch verbrät im Ofen, ist völlig verbraten. **2.** vgl. ¹verbacken (1 c). **3.** ⟨v. + sich⟩ vgl. ¹verbacken (2). **4.** (salopp) *(bes. in bezug auf Geld) [für etw.] verbrauchen, aufbrauchen:* einen Lottogewinn v.; wo wollen wir das Geld verbraten? **5.** (salopp) *äußern:* Unsinn v.

Verbrauch, der; -[e]s, (fachspr.:) Verbräuche: **a)** ⟨o. Pl.⟩ *das Verbrauchen* (1): ein steigender, gleichbleibender V.; der V. (¹Konsum 1) an/von etw. nimmt zu; einen großen V. an etw. haben (ugs.; *viel von etw. verbrauchen);* die Seife ist sparsam im V.; die Konserve ist zum alsbaldigen V. bestimmt; **b)** *verbrauchte Menge, Anzahl o. ä. von etw.:* den V. steigern, drosseln; **verbrauchen** ⟨sw. V.; hat⟩: **1. a)** *regelmäßig (eine gewisse Menge von etw.) nehmen u. für einen bestimmten Zweck verwenden [bis nichts mehr davon vorhanden ist]:* zuviel Lebensmittel v.; mehr Kaffee als Tee v. *(konsumieren);* wir verbrauchen sehr viel Strom, Gas, große Mengen von Heizenergie; alle Vorräte waren verbraucht; er hat im Urlaub 1000 Mark verbraucht *(ausgegeben);* Ü all seine Kräfte, Energien v.; **b)** *einen bestimmten Energiebedarf haben:* der Wagen verbraucht zuviel Kraftstoff; auf 100 km verbraucht das Auto 12 Liter Benzin. **2.** ⟨v. + sich⟩ *seine Kräfte erschöpfen; sich völlig abarbeiten u. nicht mehr leistungsfähig sein:* sie hat sich in ihrer Arbeit verbraucht; ⟨häufig im 2. Part.:⟩ verbrauchte Landarbeiterinnen; sie war alt und verbraucht; ihr Gesicht sah krank und verbraucht aus. **3.** *[bis zur Unbrauchbarkeit] abnützen, verschleißen:* die Schuhe völlig v.; ⟨meist im 2. Part.:⟩ verbrauchte Kleider, Schuhe; die Luft in den Räumen ist verbraucht *(enthält fast keinen Sauerstoff mehr);* ⟨Abl. zu 1 a:⟩ **Verbraucher,** der; -s, - (Wirtsch.): jmd., der Waren kauft u. verbraucht; Käufer, Konsument.

Verbraucher-: ~**aufklärung,** die ⟨o. Pl.⟩: *Information der Verbraucher über die zu ihrem Schutz bestehenden Vorschriften u. das richtige Verhalten beim Kauf;* ~**beratung,** die: **1.** vgl. ~aufklärung. **2.** *Beratungsstelle für Verbraucher;* ~**genossenschaft,** die: svw. ↑Konsumgenossenschaft; ~**markt,** der (bes. Werbespr.): svw. ↑Supermarkt; ~**organisation,** die: vgl. ~verband; ~**preis,** der: *Preis, den der Verbraucher für eine Ware bezahlen muß; Konsumentenpreis;* ~**schutz,** der: *Gesamtheit der rechtlichen Vorschriften, die die Verbraucher vor Übervorteilung u. a. schützen sollen;* ~**verband,** der; ~**verhalten,** das: *Verhalten des Verbrauchers; Konsumverhalten;* ~**zentrale,** die: vgl. ~verband.

Verbrauchs- (Wirtsch.): ~**forschung,** die: *methodische Erforschung der Verbrauchsgewohnheiten; Konsumforschung;* ~**gewohnheiten** ⟨Pl.⟩: *Verhaltensweisen der Verbraucher in Hinsicht auf den Konsum; Konsumgewohnheiten;* ~**gut,** das ⟨meist Pl.⟩: *Verbrauchsgut, das bei seiner Nutzung verbraucht wird* (z. B. Lebensmittel, Kraftstoffe), dazu: ~**güterindustrie,** die, ~**land,** das ⟨Pl. ...länder⟩: *Land, in dem ein Exportgut verbraucht, be- od. verarbeitet wird;* ~**lenkung,** die ⟨o. Pl.⟩: *Beeinflussung, Lenkung der Verbrauchs-, Konsumgewohnheiten* (z. B. durch die Werbung); ~**planung,** die; ~**rückgang,** der; ~**steigerung,** die: svw. ↑Verbrauchsteuer; ~**wert,** der: günstigere v. erzielen.

Verbrauchsteuer, die; -, -n (Steuerw.): *auf bestimmten Verbrauchsgütern ruhende indirekte Steuer; Konsumsteuer.*

verbrechen ⟨st. V.; hat⟩ [1: mhd. verbrechen, ahd. farbrechan, eigtl. = zerbrechen]: **1.** ⟨im allg. nur im Perf. u. Plusq. gebr.⟩ *(scherzh.) etw. (was als Dummheit, Unrechtes o. ä. angesehen und mit Spott bedacht wird) tun, machen, anstellen:* was hast du denn da wieder verbrochen?; hast du dieses Gedicht verbrochen *(geschrieben)?* **2.** (Jägerspr.) *mit abgebrochenen Zweigen markieren:* eine Fährte v. **3.** (Holz-, Steinbearbeitung) svw. ↑abfasen. **Verbrechen,** das; -s, -: **1. a)** *schwere Straftat; ein brutales, schweres, gemeines, scheußliches V.; ein V. begehen, verüben, ausführen, aufklären, sühnen; ein V. anklagen, beschuldigen; überführen; der Schauplatz eines -s; **b)** (abwertend) *verabscheuungswürdige Untat; verwerfliche, verantwortungslose Handlung:* die V. der Hitlerzeit; Kriege sind ein V. an der Menschheit; es ist doch keine V. gegen die Menschheit, Ü es ist doch kein V., mal ein Glas Bier zu trinken.

Verbrechens-: ~**aufklärung,** die ⟨o. Pl.⟩; ~**bekämpfung,** die ⟨o. Pl.⟩; ~**verhütung,** die ⟨o. Pl.⟩.
Verbrecher, der; -s, - [mhd. verbrecher]: *jmd., der ein Verbrechen* (a) *begangen hat:* ein gefährlicher, notorischer V.; einen V. verurteilen.
Verbrecher-: ~**album,** das (früher): svw. ↑~**kartei;** ~**bande,** die: vgl. ³Gang (a); ~**jagd,** die: *Verfolgung eines Verbrechers durch die Polizei;* ~**kartei,** die: *Kartei (für die Fahndung) mit Fotos u. Fingerabdrücken von Personen, die Verbrechen begangen haben,* die (seltener): svw. ↑Strafkolonie; ~**nest,** das: *Nest (4 a) von Kriminellen;* ~**physiognomie,** die (abwertend): *wenig Vertrauen erweckendes Gesicht eines Menschen;* ~**syndikat,** das: *als geschäftliches Unternehmen getarnter Zusammenschluß von Verbrechern; Syndikat (2);* ~**welt,** die ⟨o. Pl.⟩: *Gesamtheit der Verbrecher, Unterwelt.*
Verbrecherin, die; -, -nen: w. Form zu ↑Verbrecher; **verbrecherisch** ⟨Adj.; selten adv.⟩: **a)** *so verwerflich, daß es fast schon ein Verbrechen ist; kriminell* (1 b): -e Umtriebe; eine -e Fahrlässigkeit; es war v., so zu handeln; **b)** *vor Verbrechen nicht zurückschreckend; skrupellos:* ein -es Regime; **Verbrechertum,** das; -s: vgl. Verbrecherwelt.
verbreiten ⟨sw. V.; hat⟩: **1. a)** *mündlich weitergeben, bekanntmachen, so daß möglichst viele davon Kenntnis bekommen:* eine Nachricht, eine Meldung [durch den Rundfunk, über Rundfunk und Fernsehen] v.; ein Gerücht v. *(kolportieren);* Lügen v.; er ließ v. *(setzte die Nachricht in Umlauf),* daß er sein Geschäft aufzugeben beabsichtige; **b)** ⟨v. + sich⟩ *sich ausbreiten, in Umlauf kommen u. vielen bekannt werden:* die Nachricht verbreitete sich schnell, mit Windeseile, wie ein Lauffeuer, in der ganzen Stadt. **2. a)** *in einen weiteren Umkreis gelangen lassen:* diese Tiere verbreiten Viren, Krankheiten; der Wind verbreitet den Samen der Bäume; **b)** ⟨v. + sich⟩ *sich in einem weiteren Umkreis ausbreiten; Platz greifen:* ein übler Geruch verbreitete sich im ganzen Haus; dieser Virus, diese Krankheit ist weit verbreitet; heute kommt es verbreitet *(in einem großen Gebiet)* zu Regen. **3.** *seiner Umgebung mitteilen* (2 a); *ausstrahlen:* der Kachelofen verbreitete Wärme; die Lampe verbreitet nur geringe Helligkeit; Ü Angst und Schrecken, Unruhe, Heiterkeit v. **4.** ⟨v. + sich⟩ *(häufig abwertend) [zu] ausführlich erörtern, darstellen; sich weitschweifig über jmdn., etw. äußern, auslassen:* sich über ein Thema, eine Frage, ein Problem v.; **verbreitert** [fɛɐ̯'braɪtɐn] ⟨sw. V.; hat⟩: **a)** *breiter* (1 a) *machen:* eine Straße, einen Weg v.; Mäntel mit verbreiterten *(durch Polster besonders betonten u. daher breit wirkenden)* Schultern; Ü die Basis für etw. v.; **b)** ⟨v. + sich⟩ *breiter* (1 a) *werden:* die Straße, das Flußbett verbreitert sich an dieser Stelle; Ü sein Lächeln verbreitete sich; ⟨Abl.:⟩ **Verbreiterung,** die; -, -en: **a)** das Verbreitern eine V. der Straße planen; **b)** *verbreiterte Stelle:* die V. der Straße erlaubt ein Parken ohne Behinderung des Verkehrs; **Verbreitung,** die; -: *das Verbreiten* (1–3): seine Bücher fanden weite V. *(wurden von vielen gekauft, gelesen);* ⟨Zus.:⟩ **Verbreitungsgebiet,** das: *Gebiet, in dem etw. verbreitet ist, häufig vorkommt.*
verbrennbar ⟨Adj.; o. Steig.; nicht adv.⟩: *geeignet, verbrannt zu werden;* **verbrennen** ⟨unr. V.⟩ [mhd. verbrennen, ahd. farbrinnan, -brennan]: **1.** ⟨ist⟩ **a)** *vom Feuer verzehrt, durch Feuer vernichtet, zerstört werden:* die Akten, Dokumente sind verbrannt; die Passagiere verbrannten in den Flammen *(kamen in den Flammen um);* Holz, Papier verbrennt [zu Asche]; in der ganzen Gegend riecht es verbrannt (ugs.: *herrscht ein Brandgeruch);* **b)** *durch zu starke Hitzeeinwirkung verderben, unbrauchbar, ungenießbar werden; verkohlen:* den Braten v. lassen; der Kuchen ist [im Ofen] verbrannt; das Fleisch schmeckt verbrannt. **2.** *unter der sengenden Sonne verdorren, völlig ausdorren* ⟨ist⟩: die Vegetation, das Land ist von der glühenden Hitze völlig verbrannt; verbrannte Wiesen weit und breit. **3.** ⟨meist im 2. Part. bzw. im Perf. u. Plusq. gebr.⟩ (ugs.) *(von der Sonne) sehr stark bräunen* ⟨hat⟩: die Sonne hat ihn verbrannt. **4.** *vom Feuer verzehren, vernichten lassen* ⟨hat⟩: Reisig, Altpapier, Müll v.; alte Briefe [im Ofen] v.; einen Toten v. (ugs.: *einäschern);* sich v. lassen (ugs.: *sich einäschern lassen);* sich selbst v. *(Selbstmord begehen, indem man sich Benzin übergießt u. seine Kleider anzündet);* Ketzer, Frauen wurden [als Hexen auf dem Scheiterhaufen] verbrannt (früher: *dem Feuertod auf dem Scheiterhaufen überantwortet);* R so was hat man früher verbrannt! (salopp scherzh.; als Ausdruck nicht ernstgemeinter Entrüstung:

das ist doch ein ganz unmöglicher Mensch!). **5.** (Chemie) **a)** *(von bestimmten Stoffen* 2 a) *chemisch umgesetzt werden, sich umwandeln* ⟨ist⟩: Kohlehydrate verbrennen im Körper zu Kohlensäure und Wasser; **b)** *(von bestimmten Stoffen* 2 a) *chemisch umsetzen* ⟨hat⟩: der Körper verbrennt die Kohlehydrate, den Zucker. **6.** *bes. durch Berührung mit einem sehr heißen Gegenstand verletzen, beschädigen* ⟨hat⟩: sich am Bügeleisen v.; habe ich dich [mit der Zigarette] verbrannt?; ich habe mir die Finger verbrannt; an der heißen Suppe kannst du dir die Zunge v. **7.** (ugs.) *(durch Brennlassen) verbrauchen* ⟨hat⟩: [zu viel] Strom, Licht, Gas v.; ⟨Abl.:⟩ **Verbrennung,** die; -, -en [spätmhd. verbrennunge]: **1.** *das Verbrennen, Vernichten durch Feuer.* **2.** *durch Einwirkung großer Hitze hervorgerufene Brandwunde:* eine V. ersten, zweiten, dritten Grades; schwere -en erleiden.
Verbrennungs- (Technik): ~**energie,** die: *bei einem Verbrennungsvorgang freiwerdende Energie;* ~**gas,** das: *bei einem Verbrennungsvorgang entstehendes Gas;* ~**kammer,** die: vgl. ~**raum;** ~**kraftmaschine,** die: *Kraftmaschine, die durch Verbrennung eines Brennstoff-Luft-Gemisches Energie erzeugt;* ~**motor,** der: *Motor, der Energie durch Verbrennung eines Brennstoff-Luft-Gemisches erzeugt (z. B. Otto-, Dieselmotor);* ~**produkt,** das; ~**prozeß,** der; ~**raum,** der: svw. ↑Brennkammer; ~**temperatur,** die; ~**vorgang,** der; ~**wärme,** die.
verbriefen [fɛɐ̯'bri:fn̩] ⟨sw. V.; hat⟩ [mhd. verbrieven] (geh., veraltend): *schriftlich, durch Urkunde o. ä. feierlich bestätigen, zusichern, garantieren:* jmdm. ein Recht v.; verbriefte Rechte, Ansprüche haben; ⟨Abl.:⟩ **Verbriefung,** die; -, -en.
verbringen ⟨unr. V.; hat⟩ [mhd. verbringen = vollbringen; vertun]: **1. a)** *sich (für eine bestimmte Zeitdauer an einem Ort o. ä.) aufhalten, verweilen:* ein Wochenende mit Freunden, zu Hause v. *(verleben);* sie haben ihren Urlaub an der See, in den Bergen verbracht; er hat viele Jahre im Ausland verbracht; **b)** *eine bestimmte Zeit (auf bestimmte Weise) zubringen, hinbringen; eine bestimmte Zeit auf etw. verwenden:* den ganzen Tag mit Aufräumen v.; der Kranke hat eine ruhige Nacht verbracht; er hat sein Leben in Armut und Einsamkeit verbracht. **2.** (Amtsdt.) *an einen bestimmten Ort bringen, schaffen:* man verbrachte ihn in eine Heilanstalt; er hatte sein Vermögen ins Ausland verbracht. **3.** (landsch.) *verschwenden, vergeuden; durchbringen;* ⟨Abl.:⟩ **Verbringung,** die; -: *das Verbringen* (2).
verbrüdern [fɛɐ̯'bry:dɐn] ⟨sw. V.; hat⟩: *sich [spontan] miteinander, mit jmdm. befreunden; die gegenseitige Fremdheit (od. Feindseligkeit) überwinden:* sich mit wildfremden Menschen v.; die Soldaten verbrüderten sich mit den Aufständischen; ⟨Abl.:⟩ **Verbrüderung,** die; -, -en.
verbrühen ⟨sw. V.; hat⟩ [mhd. verbrüejen]: *mit einer kochenden od. sehr heißen Flüssigkeit verbrennen:* sich habe, das Kind mit der kochenden Fleischbrühe verbrüht; ich habe mir den Arm verbrüht; ⟨Abl.:⟩ **Verbrühung,** die; -, -en: **1.** *das Verbrühen.* **2.** *durch Einwirken von kochender od. sehr heißer Flüssigkeit hervorgerufene Brandwunde.*
verbrutzeln ⟨sw. V.; ist⟩ (ugs.): *durch zu langes Braten zusammenschrumpfen u. schwarz werden:* das Fleisch ist völlig verbrutzelt.
verbuchen ⟨sw. V.; hat⟩ (Kaufmannsspr., Bankw.): *(geschäftliche Vorgänge) in die Geschäftsbücher o. ä. eintragen, kontieren:* etw. als Einnahme, als Verlust, auf einem Konto, im Haben v.; Ü er konnte bei seiner Arbeit einen Erfolg [für sich] v. *(verzeichnen);* ⟨Abl.:⟩ **Verbuchung,** die; -, -en.
verbuddeln ⟨sw. V.; hat⟩ (ugs.): *vergraben, eingraben.*
Verbum ['vɛrbʊm], das; -s, Verben u. Verba (Sprachw. veraltend): *Verb:* V. finitum [- fiˈni:tʊm] *(Personalform);* V. infinitum [- ˈɪnfiniːtʊm] (↑infinite Form).
verbumfeien [fɛɐ̯'bʊmfaɪ̯ən], verfumfeien [...'fʊm...] ⟨sw. V.; ist⟩ (ugs. verbumfiedeln) (landsch.): *herunterkommen, sich vernachlässigen:* Dr. Wolff sähe ja immer verboten aus ... völlig verbumfeit (Kempowski, Tadellöser 45); **verbumfiedeln** [fɛɐ̯'bʊmfi:dl̩n] ⟨sw. V.; hat⟩ [wohl eigtl. = sein Geld beim Tanzvergnügen ausgeben; vgl. gebumfiedelt] (landsch.): *verschwenden; leichtfertig ausgeben.*
verbummeln ⟨sw. V.⟩ (ugs., meist abwertend): **1.** ⟨hat⟩ **a)** *(Zeit) untätig, nutzlos verbringen, verstreichen lassen, ohne sie zu nutzen:* seine freie Zeit, ein Semester v.; sie wollten einmal einen ganzen Tag v. *(faulenzen);* die verbummelte Zeit nicht wieder einholen können; **b)** *(Zeit) bummelnd* (1) *verbringen:* Den Abend verbummelten wir in Schwabing (Ziegler, Labyrinth 281). **2.** *durch Nachlässigkeit, Achtlosigkeit versäumen, vergessen, verlieren u. ä.* ⟨hat⟩:

einen Termin v.; eine Rechnung, seinen Schlüssel v. **3.**
durch eine liederliche Lebensweise herunterkommen ⟨ist⟩:
in der Großstadt v.; er ist ein verbummelter Student.
Verbu̲nd, der; -[e]s, -e [zu ↑verbinden]: **1.** (Wirtsch.) *bestimm-*
te Form des Zusammenschlusses bzw. der Zusammenarbeit
von Unternehmen: in einem V. miteinander stehen; Unter-
nehmen in einen V. überführen; die Verkehrsbetriebe arbei-
ten im V. **2.** (Technik) *feste Verbindung von Teilen, Werk-*
stoffen o. ä. zu einer Einheit.
Verbu̲nd-: ~**bauweise,** die (Bauw.); ~**betrieb,** der ⟨o. Pl.⟩
(Technik): *Arbeitsweise technischer Anlagen, bei der mehre-*
re Aggregate in bestimmter Weise zusammengeschaltet sind;
~**fahren** ⟨st. V.; nur im Inf. gebr.⟩: *(als Fahrgast) innerhalb*
eines Verkehrsverbundes verschiedene Verkehrssysteme be-
nutzen: eine Karte, mit der man v. kann; ~**fenster,** das
(Bauw.): *Fenster mit doppelter bzw. dreifacher Verglasung;*
~**glas,** das (Technik): *Glas* (1), *das aus mehreren fest verbun-*
denen Schichten besteht u. nicht splittert; ~**guß,** der (Tech-
nik): *aus mehreren, fest miteinander verbundenen Metallen*
bestehender Guß; ~**karte,** die: svw. ↑~lochkarte; ~**lochkarte,**
die (Datenverarb.): *Lochkarte, die Daten sowohl in Form*
von Löchern als auch von Text speichert; ~**maschine,** die:
svw. ↑Compoundmaschine (a); ~**netz,** das: *Netz von Leitun-*
gen für die Stromversorgung, das von mehreren Kraftwerken
gemeinsam gespeist wird; ~**pflasterstein,** der ⟨meist Pl.⟩:
Pflasterstein, der so geformt ist, daß sich beim Verlegen
die einzelnen Steine fest ineinanderfügen; ~**platte,** die
(Bauw.): *aus mehreren verschiedenen Schichten bestehende*
Bauplatte; ~**stoff,** der: svw. ↑~werkstoff; ~**system,** das:
System des Verbundes (1) *verschiedener Verkehrssysteme;*
~**werkstoff,** der (Technik): svw. ↑Kompositwerkstoff;
~**wirtschaft,** die ⟨o. Pl.⟩: vgl. Verbund (1).
verbu̲nden [fɛɐ̯'bʊndn̩], sich ⟨sw. V.; hat⟩ [spätmhd. (sich)
verbunden]: *sich zu einem [bes. militärischen] Bündnis zu-*
sammenschließen; sich alliieren: die beiden Staaten haben
sich [miteinander] verbündet, sind [miteinander] verbün-
det; Rußland und Österreich hatten sich gegen Frankreich
verbündet; Arbeiter und Bauern verbündeten *(solidarisier-*
ten) sich; **Verbu̲ndenheit,** die, -: *[Gefühl der] Zusammenge-*
hörigkeit mit jmdm., miteinander: eine enge, geistige V.;
als Grußformel am Briefschluß: in alter V. Dein ...; **Verbü̲n-**
dete, der u. die; -n, -n ⟨Dekl. ↑Abgeordnete⟩: svw. ↑Alliierte
(a), Föderierte: die westlichen-n; Ü er hatte seine Schwester
zu seiner -n *(seiner Mitstreiterin)* gemacht.
verbu̲nkern ⟨sw. V.; hat⟩ (Milit.): **1.** *(einen Bereich) mit*
Bunkern (2 a) *bestücken.* **2.** *(in Bunker* 2 a) *verbringen.*
verbü̲rgen ⟨sw. V.; hat⟩ [mhd. verbürgen]: **1.** ⟨v. + sich⟩
bereit sein, für jmdn., etw. einzustehen; gutsagen, bürgen
(1 a): Ich verbürge mich für ihn, für seine Zuverlässigkeit;
sich für die Wahrheit, Richtigkeit von etw. v.; die Bank
verbürgte sich *(übernahm die Bürgschaft, haftete)* nur für
die Hälfte der Kosten. **2. a)** *etw. garantieren* (b, c), *die*
Gewähr für etw. geben: das Gesetz verbürgt bestimmte
Rechte, Ansprüche; Fähigkeiten, die Erfolg im Leben ver-
bürgen; verbürgte Rechte; **b)** ⟨im Perf., Plusq. u. im 2.
Part. gebr.⟩ *als richtig bestätigen; authentisieren:* die Nach-
richten sind verbürgt; das sind verbürgte Zahlen.
verbü̲rgerlichen [fɛɐ̯'bʏrɡəlɪçn̩] ⟨sw. V.⟩ (häufig abwer-
tend): **a)** *sich den Normen der bürgerlichen Gesellschaft*
anpassen; **b)** *dem Bürgertum angleichen;* ⟨Abl.:⟩ **Verbür-**
gerlichung, die; -.
verbürokratisi̲eren ⟨sw. V.; ist⟩ (abwertend): *den ursprüng-*
lichen Schwung, Kampfgeist o. ä. verlieren, in der Organisa-
tion erstarren: die Parteien sind total verbürokratisiert.
verbü̲ßen ⟨sw. V.; hat⟩ [mhd. verbüeʒen = Buße zahlen]
(jur.): *eine Freiheitsstrafe ableisten; abbüßen* (2): eine Ge-
fängnisstrafe v.; ⟨Abl.:⟩ **Verbü̲ßung,** die; -.
verbu̲ttern ⟨sw. V.; hat⟩: **1.** *zu Butter verarbeiten:* Milch,
Rahm v. **2.** (ugs., oft abwertend) *etw. großzügig verbrau-*
chen; verschwenden: das ganze Öl v.; Steuergelder v.
verbu̲xen [fɛɐ̯'bʊksn̩] ⟨sw. V.; hat⟩ (nordd.): *verprügeln.*
Ve̲rbzusatz, der; -es, Verbzusätze (Sprachw.): svw. ↑Präverb.
Vercha̲rterer, der; -s, -: *Person, Firma, die Schiffe od. Flug-*
zeuge verchartert; **vercha̲rtern** ⟨sw. V.; hat⟩: *ein Schiff,*
Flugzeug vermieten; ⟨Abl.:⟩ **Vercha̲rterung,** die; -, -en.
verchri̲stlichen [fɛɐ̯'krɪstlɪçn̩] ⟨sw. V.; hat⟩: *mit christlichem*
Geist durchdringen; ⟨Abl.:⟩ **Verchri̲stlichung,** die; -.
verchro̲men [fɛɐ̯'kroːmən] ⟨sw. V.; hat⟩: *(Eisenteile u. ä.)*
mit einer Schicht aus Chrom überziehen: Armaturen v.;
verchromte Radspeichen, Bestecke; ⟨Abl.:⟩ **Verchro̲mung,**

die; -, -en: **1.** *das Verchromen.* **2.** *Chromschicht (mit der*
etw. überzogen ist): die V. ist schadhaft geworden.
Verda̲cht [fɛɐ̯'daxt], der; -[e]s, -e u. Verdächte [...'dɛçtə]
⟨Pl. selten⟩ [zu ↑verdenken]: *argwöhnische Vermutung einer*
bei jmdm. liegenden Schuld, einer jmdn. betreffenden schuld-
haften Tat od. Absicht: ein [un]begründeter, furchtbarer,
schwerer V.; ein V. verdichtet sich, bestätigt sich, steigt
in jmdm. auf, richtet sich gegen jmdn., fällt auf jmdn.;
jmdn. wegen -s auf Steuerhinterziehung verhaften; er hatte
einen bösen, schlimmen, dich den leisesten, geringsten
V. *(Argwohn);* einen V. äußern; V. schöpfen, erregen;
einen V. hegen; einen V. auf jmdn. lenken; einen V. aus-
räumen, zerstreuen; die -e/Verdächte konkretisieren; er
setzte sich dem V. aus, Kassiber zu schmuggeln; jmdn.
auf [einen] bloßen V. hin verhaften lassen; jmdn. im/in
V. haben *(verdächtigen);* in V. kommen, geraten *(verdäch-*
tigt werden); er steht im V. der Spionage; jmdn. in einen
falschen V. bringen *(fälschlich verdächtigen);* er ist über
jeden V. erhaben (geh.; *ist ganz u. gar frei von jeglicher*
Verdächtigung); unter dem dringenden V. stehen, ein Ver-
brechen begangen zu haben; sich von einem V. befreien;
Ü ich habe dich als Spender der Blumen in V. (ugs. scherzh.;
ich glaube, du hast die Blumen mitgebracht); bei dem Patien-
ten besteht V. auf Meningitis *(es muß eine Meningitis*
befürchtet werden); * **auf V.** (ugs.; *ohne es genau zu wissen;*
in der Annahme, daß es richtig, sinnvoll o. ä. ist): auf V.
etw. besorgen; **verda̲chtig** [fɛɐ̯'dɛçtɪç] ⟨Adj.⟩ [mhd. verdæh-
tic = überlegt; dann: argwöhnisch]: **a)** *zu einem Verdacht*
Anlaß gebend; Verdacht erregend; suspekt: ein -er Mensch;
ein -es Subjekt, Individuum; -e Vorgänge; die Sache ist
[mir] v.; jmd. wird jmdm. v., kommt jmdm. v. vor; das
klingt sehr v.; er hat sich durch sein seltsames Verhalten
v. gemacht; er ist dringend der Tat v. *(steht in dem dringen-*
den Verdacht, die Tat begangen zu haben); Ü Jedes ...
Myom ist auf Sarkom v. (Pschyrembel, Gynäkologie 218);
b) *in einer bestimmten Hinsicht fragwürdig, nicht geheuer;*
nicht einwandfrei o. ä.: ein -er Geruch, Geschmack; die
Geräusche waren v. *(hörten sich seltsam an);* es war v.
still; alles ging v. schnell; verdächtig -[fɛɐ̯dɛçtɪç] ⟨Suffi-
xoid⟩: **a)** *unter dem im Bestimmungswort genannten Ver-*
dacht stehend: mordverdächtig; fluchtverdächtig; **b)** *das*
im Bestimmungswort Genannte erwarten lassend: hit-, no-
belpreis-, medaillenverdächtig; ⟨subst.:⟩ **Verdächtige,** der
u. die; -n, -n ⟨Dekl. ↑Abgeordnete⟩: *einer Straftat o. ä.*
verdächtige Person; **verdächtigen** [fɛɐ̯'dɛçtɪɡn̩] ⟨sw. V.; hat⟩:
einen Verdacht hegen, aussprechen: jmdn. des Diebstahls,
als Dieb v.; man hat ihn v. verdächtigt, das Geld entwendet
zu haben; jmdn. unschuldig, falsch, zu Unrecht v.; Ü etw.
als wirklichkeitsfern v. ⟨subst. 2. Part.:⟩ **Verdächtigte,**
der u. die; -n, -n ⟨Dekl. ↑Abgeordnete⟩: *jmd., der unter*
einen Verdacht gestellt ist; ⟨Abl.:⟩ **Verdächtigung,** die; -,
-en; **Verda̲chtsgrund,** der; -[e]s, ...gründe (bes. jur.):
Grund, der einen Verdacht rechtfertigt; **Verda̲chtsmoment,**
das; -[e]s, -e meist Pl.⟩ (bes. jur.): *Indiz.*
verda̲mmen [fɛɐ̯'damən] ⟨sw. V.; hat⟩ /vgl. verdammt/ [mhd.
verdam(p)nen, ahd. firdamnon < lat. damnāre = büßen
lassen, verurteilen, zu: damnum, ↑Damnum]: **a)** *hart kriti-*
sieren, vollständig verurteilen, verwerfen: jmdn., jmds. Han-
deln leichtfertig v.; seine Lehre wurde auf der Synode
verdammt; die Sünder werden verdammt (christl. Theol.;
fallen der Verdammnis anheim): in Flüchen: [Gott] ver-
damm' mich!; verdammt [noch mal, noch eins]; verdammt
und zugenäht!; **b)** *zu etw. zwingen, verurteilen:* eine zum
Untergang verdammte Welt; Ü etw. ist zum Scheitern
verdammt *(muß scheitern);* er war zum Nichtstun, zum
Abwarten verdammt *(konnte nichts tun, mußte abwarten);*
⟨Zus.:⟩ **verda̲mmenswert** ⟨Adj.⟩ (geh.): *verwerflich.*
verda̲mmen ⟨sw. V.; ist⟩ (dichter.): **1.** *langsam, verblassend*
verschwinden, unsichtbar werden: die Konturen verdäm-
merten. **2.** *in einem Dämmerzustand, ohne Wachheit od.*
Tätigsein verbringen: die Stunden bis zum Abflug v.
Verda̲mmnis [fɛɐ̯'damnɪs], die; -, -[meist Pl.]-nisse]
(christl. Theol.): *das Verworfensein (vor Gott);* Höllenstra-
fe; die ewige V.; **verda̲mmt** ⟨Adj.⟩: -er, -este⟩: **1.** (salopp
abwertend) **a)** drückt Wut, Ärger o. ä. aus: u. steigert das
im Subst. Ausgedrückte: so ein -er Mist; -e Sauerei!; dieser
-e Blödsinn; [dich (in bezug auf Personen) eine Verwün-
schung aus: du -er Idiot!; dieser -e Kerl hat mich belogen;
c) *(in bezug auf Sachen) widerwärtig, im höchsten Grade*
unangenehm: diese -e Warterei! **2.** (ugs.) **a)** ⟨nur attr.⟩

sehr groß: eine -e Kälte; ich habe einen -en Hunger; wir hatten [ein] -es Glück; **b)** ⟨intensivierend bei Adj. u. Verben⟩ *sehr, äußerst:* es war v. kalt; das ist v. wenig, v. schwer; sie ist ein v. hübsches Mädchen; ich mußte mich v. beherrschen; **Verdammte,** der u. die; -n, -n ⟨Dekl. ↑Abgeordnete⟩ (christl. Theol.): *Mensch, der der Verdammnis anheimgefallen ist;* **Verdammung,** die; -, -en [mhd. verdam(p)nunge, ahd. ferdamnunga]: *das Verdammtwerden, -sein;* ⟨Zus.:⟩ **Verdammungsurteil,** das: *Urteil, durch das man jmdn., etw.* gänzlich *verdammt* (a)*; Verdikt* (2)*;* **verdammungswürdig** ⟨Adj.⟩ (geh.): *verdammenswert.*

verdampfen ⟨sw. V.⟩: **a)** *von einem flüssigen in einen gasförmigen Aggregatzustand übergehen; sich (bei Siedetemperatur) in Dampf verwandeln* ⟨ist⟩: das Wasser ist verdampft; Ü sein Ärger war schnell verdampft (selten: *abgeklungen*); **b)** *aus einem flüssigen in einen gasförmigen Zustand überführen* ⟨hat⟩: eine Flüssigkeit v.; vgl. vaporisieren; ⟨Abl.:⟩ **Verdampfer,** der; -s, - (Technik): *Teil (z. B. einer Kältemaschine), in dem eine Flüssigkeit verdampft wird;* **Verdampfung,** die; -, -en; ⟨Zus.:⟩ **Verdampfungsanlage,** die; **Verdampfungsgerät,** das: *technisches Gerät zur Verdampfung von Flüssigkeit.* Vgl. Evaporator.

verdanken ⟨sw. V.; hat⟩ [mhd. verdanken]: **1.** *jmdn., etw. (dankbar) als Urheber, Bewirker o. ä. von etw. anerkennen; jmdm., einer Sache etw. [mit einem Gefühl der Dankbarkeit] zuschreiben; danken* (2): jmdm. wertvolle Anregungen, sein Leben, seine Rettung v.; er weiß, daß er seinem Lehrer viel zu v. hat; wir verdanken der Sonne alles Leben; etw. jmds. Einfluß, Fürsprache, einem bestimmten Umstand zu v. *(zuzuschreiben)* haben; (auch iron.:) das haben wir dir, deinem Trödeln zu v., daß wir zu spät gekommen sind. **2.** ⟨v. + sich⟩ (seltener) *auf etw. beruhen, zurückzuführen sein:* sein Urteil verdankt sich der sorgfältigen Prüfung des Falles. **3.** (schweiz., österr. [Vorarlberg]) *für etw. danken;* ⟨Abl. zu 3:⟩ **Verdankung,** die; -, -en (selten).

verdarb [fɛɐ̯'darp]: ↑verderben.

verdaten [fɛɐ̯'da:tn̩] ⟨sw. V.; hat⟩ (EDV): *(einen Text, eine Information) in Daten umsetzen;* ⟨Abl.:⟩ **Verdater,** der; -s, - : *jmd., der in der Datenverarbeitung arbeitet.*

verdattert [fɛɐ̯'datɐt] ⟨Adj.⟩ [zu landsch. verdattern = verwirren, zu: dattern, landsch. Nebenf. von ↑tattern] (ugs.): *für kurze Zeit völlig aus dem Gleichgewicht gebracht, überrascht, verwirrt u. nicht in der Lage, angemessen zu reagieren:* der -e Schüler fand keine Antwort; ein -es Gesicht machen; er war völlig v.; v. dreinschauen.

Verdatung, die; -, -en (Datenverarb.): *das Verdaten.*

verdauen [fɛɐ̯'dau̯ən] ⟨sw. V.; hat⟩ [mhd. verdöu(we)n, ahd. firdouwen, wohl eigtl. = verflüssigen, auflösen]: **1.** *(aufgenommene Nahrung) in für den Körper verwertbare Stoffe umwandeln, umsetzen:* die Nahrung, das Essen v.; der Magen kann diese Stoffe nicht v.; etw. ist leicht, schwer, nicht zu v. ⟨auch ohne Akk.-Obj.:⟩ der Kranke verdaut schlecht; Ü Eindrücke, Schicksalsschläge, einen Schock [nicht] v. ⟨können⟩ *(geistig, psychisch [nicht] verarbeiten, bewältigen [können]);* diese Lektüre ist schwer zu v. (ugs.; *ist schwer verständlich);* was ich da gehört habe, muß ich erst einmal v. (ugs.; *damit muß ich erst fertig werden).* **2.** (Boxen Jargon) *die Wirkung eines Treffers physisch verkraften;* **verdaulich** [fɛɐ̯'dau̯lɪç] ⟨Adj.; nicht adv.⟩ [mhd. verde(u)wlich]: *so beschaffen, daß es verdaut* (1) *werden kann:* [leicht, schwer] -e Stoffe; etw. ist leicht, schwer, gut v.; Ü sein Stil ist schwer v. *(ist verworren o. ä. u. daher schwer zu lesen);* ⟨Abl.:⟩ **Verdaulichkeit,** die; -: *das Verdaulichsein;* **Verdauung,** die; - [spätmhd. verdöuwunge]: *Vorgang des Verdauens* (1): *eine* gute, schlechte, normale V. haben; an schlechter V. leiden; für bessere V. sorgen; er leidet heute unter beschleunigter V. (scherzh.; *er hat Durchfall).*

verdauungs-, Verdauungs-: ~**apparat,** der (Anat.): *Gesamtheit der Organe, die der Verdauung dienen;* ~**beschwerden** ⟨Pl.⟩; ~**enzym,** das ⟨meist Pl.⟩; ~**fördernd** ⟨Adj.; nicht adv.⟩: ein -es Mittel; ~**kanal,** der (Anat.): vgl. ~apparat; ~**organ,** das ⟨meist Pl.⟩ (Anat.): *zum Verdauungsapparat gehörendes Körperorgan;* ~**prozeß,** der; ~**schnaps,** der (ugs.): *[Glas] Schnaps, das man [zur Anregung der Verdauung] nach dem Essen trinkt;* ~**schwäche,** die: vgl. ~störung; ~**spaziergang,** der (ugs.): *kurzer Spaziergang (zur Anregung der Verdauung) nach einer Mahlzeit;* ~**störung,** die: *Störung der normalen Verdauung; Dyspepsie;* ~**trakt,** der (Anat.): vgl. ~apparat; ~**vorgang,** der; ~**weg,** der.

Verdeck, das; -[e]s, -e [aus dem Niederd. < mniederd. vordecke = Überdachung, Deckel]: **1.** *oberstes Schiffsdeck.* **2.** *meist bewegliches Dach eines Wagens* (1): mit offenem, geschlossenem V. fahren; das V. zurückschlagen, auf-, zurückklappen, aufrollen, aufmachen, zumachen, versenken, abnehmen; **verdecken** ⟨sw. V.; hat⟩ [mhd. verdecken]: **a)** *durch sein Vorhandensein den Blicken, der Sicht entziehen:* eine Wolke verdeckt die Sonne; die Krempe des Hutes verdeckte fast völlig sein Gesicht; ein Baum verdeckt uns die Sicht; **b)** *etw. so bedecken, zudecken, daß es den Blicken entzogen ist:* er verdeckte sein Gesicht mit den Händen; er verdeckte die Spielkarte mit der Hand; auf dem Foto ist er fast ganz verdeckt *(fast nicht zu sehen);* der Mantel hat eine verdeckte Knopfleiste (Schneiderei; *Knopfleiste, bei der die Knopflöcher nicht sichtbar sind);* Ü er hat geschickt seine wahren Absichten verdeckt *(kaschiert).*

verdenken ⟨unr. V.; hat; meist verneint u. in Verbindung mit „können"⟩ [mhd. verdenken] (geh.): *übelnehmen, verübeln:* das kann ihm niemand v.

verdepschen [fɛɐ̯'dɛpʃn̩] ⟨sw. V.; hat⟩ (österr.): *verbeulen.*

Verderb [fɛɐ̯'dɛrp], der; -[e]s [mhd. verderp]: **1.** *(von Speisen, Lebensmitteln u. ä.) das Verderben, Ungenießbarwerden:* Kartoffeln vor dem V. schützen. **2.** (geh.) *Verhängnis, Unglück, Ruin:* etw. ist jmds. V.; **verderben** [fɛɐ̯'dɛrbn̩] ⟨st. V.⟩ /vgl. verderbt/ [mhd. verderben]: **1. a)** *durch längeres Aufbewahrtwerden über die Dauer der Haltbarkeit hinaus schlecht, ungenießbar werden* ⟨ist⟩: das Fleisch, die Wurst verdirbt leicht, ist verdorben; sie läßt viel verderben *(verbraucht es nicht rechtzeitig);* verdorbene Lebensmittel; **b)** *(durch falsche Behandlung o. ä.) in einen Zustand bringen, in dem es ganz od. teilweise unbrauchbar, nicht mehr verwendbar, eßbar o. ä. ist* ⟨hat⟩: den Kuchen, das Essen (mit zuviel Salz) v.; die Reinigung hat das Kleid verdorben; daran ist nichts mehr zu v. *(das ist schon in sehr schlechtem Zustand);* Ü die Firma verdirbt mit Billigangeboten die Preise. **2.** *(durch sein Verhalten o. ä.) zunichte machen, zerstören* ⟨hat⟩: jmdm. durch eine große Freude, die Lust an etw., die [gute] Laune, alles v.; die Nachricht hatte ihnen den ganzen Abend verdorben; du verdirbst uns mit deinen Reden den Appetit. **3.** ⟨v. + sich⟩ *sich einen Schaden, eine Schädigung an etw. zuziehen; etw. schädigen* ⟨hat⟩: du wirst dir noch die Augen v.; hast du dir den Magen verdorben *(dir eine Magenverstimmung zugezogen)?;* er hat einen verdorbenen Magen. **4.** (geh.) *durch sein schlechtes Vorbild (bes. in sittlich-moralischer Hinsicht) negativ beeinflussen* ⟨hat⟩: die Jugend v.; ein ganz verdorbener *(sittlich verkommener)* Mensch; R Geld verdirbt den Charakter. **5.** (geh., veraltend) *zugrunde gehen; umkommen* ⟨ist⟩: hilflos v. **6.** *es mit jmdm. v. (sich jmds. Gunst verscherzen):* er wollte es mit uns nicht v. *(wollte nicht unsere Freundschaft verlieren);* er will es mit niemandem v. *(bemüht sich, niemandem zu nahe zu treten);* ⟨subst.:⟩ **Verderben,** das; -s [mhd. verderben]: **1.** *das Verderben* (1 a): Lebensmittel vor dem V. schützen. **2.** (geh.) *Unglück, Verhängnis, in das jmd. hineingerät:* der Alkohol war sein V. *(hat ihn zugrunde gerichtet);* jmdn. dem V. ausliefern, preisgeben; ist sein offenen Auges ins/in den V. gerannt; jmdn., sich ins V. stürzen; jmdm. zum V. werden, gereichen; ⟨Zus.:⟩ **verderbenbringend** ⟨Adj.; o. Steig.; nicht adv.⟩: *verhängnisvoll:* eine -e Politik; ⟨Abl.:⟩ **Verderber,** der; -s, - [mhd. verderber] (selten): *jmd., der anderen durch seinen Einfluß zum Verhängnis wird;* **verderblich** ⟨Adj.⟩: **1.** ⟨nicht adv.⟩ *(von Lebensmitteln o. ä.) leicht verderbend* (1 a): -e Lebensmittel, Waren; etw. ist [kaum] v. **2.** *sehr negativ, unheilvoll (bes. in sittlich-moralischer Hinsicht):* die -e Wirkung des Alkohols; eine -e Rolle spielen; sein Einfluß ist, wirkt v.; ⟨Abl.:⟩ **Verderblichkeit,** die; - [spätmhd. verderbelicheit]: *das Verderblichsein;* **Verderbnis** [fɛɐ̯'dɛrpnɪs], die; -, -nisse [mhd. verderbnisse] (geh.): *Zustand der Verderbtheit, Verdorbenheit;* **verderbt** [fɛɐ̯'dɛrpt] ⟨Adj.; -er, -este⟩ [adj. 2. Part. von mhd. verderben (sw. V.) *= zugrunde richten, töten*]: **1.** (geh., veraltend) *(in sittlich-moralischer Hinsicht) verdorben, verkommen:* ein -es Individuum. **2.** (Literaturw.) *unleserlich geworden, schwer od. gar nicht mehr zu entziffern:* eine -e Handschrift; der Text, die Stelle ist v.; ⟨Abl.:⟩ **Verderbtheit,** die; -.

verdeutlichen [fɛɐ̯'dɔɥtlɪçn̩] ⟨sw. V.; hat⟩: *durch Veranschaulichen deutlich[er], etw. verständlich machen; erläutern:* jmdm., sich einen Sachverhalt v.; ⟨Abl.:⟩ **Verdeutlichung,** die; -, -en ⟨Pl. ungebr.⟩.

verdeutschen [fɛɐ̯'dɔyt̮ʃn̩] ⟨sw. V.; hat⟩ [spätmhd. vertüt-schen]: **1.** (veraltend) *ins Deutsche übersetzen, übertragen:* ein Fremdwort, einen fremdsprachigen Text v.; einen Namen v. *(eindeutschen).* **2.** (ugs.) *jmdm. etw. (mit einfacheren Worten) erläutern, verständlich machen:* er mußte ihm den Schriftsatz des Anwalts erst einmal v.; ⟨Abl.:⟩ **Verdeutschung,** die; -, -en; ⟨Zus.:⟩ **Verdeutschungswörterbuch,** das (veraltet): svw. ↑Fremdwörterbuch.

verdichtbar [fɛɐ̯'dɪçtbaːɐ̯] ⟨Adj.; o. Steig.; nicht adv.⟩ (Fachspr.): *sich verdichten* (1) *lassend; kompressibel:* -e Erdmassen; ⟨Abl.:⟩ **Verdichtbarkeit,** die; -; **verdichten** ⟨sw. V.; hat⟩: **1.** (Physik, Technik) *durch Verkleinerung des Volumens (mittels Druck) die Dichte* (2) *eines Stoffes erhöhen; komprimieren* (b): Luft, ein Gas, Dampf v.; der Kraftstoff wird im Verbrennungsmotor verdichtet; Ü Ereignisse künstlerisch (zu einem Drama) v. **2.** *etw. so ausbauen o. ä., daß es einen höheren Grad der Dichte* (1 a) *erreicht; erweitern:* das Straßennetz v. **3.** ⟨v. + sich⟩ *zunehmend dichter* (1 a), *undurchdringlicher o. ä. werden:* der Nebel, die Dunkelheit verdichtet sich; Ü ein Verdacht, ein Gerücht verdichtet sich *(verstärkt sich, konkretisiert sich);* meine Angst verdichtete sich. **4.** (Bauw., Technik) *in einen Zustand größerer Dichte* (2) *bringen* (z. B. um die Tragfähigkeit zu erhöhen). **5.** (Bauw.) *räumlich zusammendrängen:* eine verdichtete Bauweise; ⟨Abl.:⟩ **Verdichter,** der; -s, - (Technik): svw. ↑Kompressor; **Verdichtung,** die; -, -en: *das Verdichten, Sichverdichten;* ⟨Zus.:⟩ **Verdichtungsraum,** der (Amtsspr.): *Raum* (6 a) *mit großer Bevölkerungsdichte.*

verdicken ⟨sw. V.; hat⟩: **a)** *dick, dicker machen:* Obstsäfte v.; **b)** ⟨v. + sich⟩ *dick, dicker werden:* die Narbe verdickt sich; verdickter Nasenschleim; ⟨Abl.:⟩ **Verdickung,** die; -, -en: **1.** *das [Sich]verdicken.* **2.** *verdickte Stelle.*

verdienen ⟨sw. V.; hat⟩ /vgl. verdient/ [mhd. verdienen, ahd. ferdionōn]: **1. a)** *als Entschädigung für etw. ([bes. geleistete Arbeit] in Form von Lohn, Gehalt, Honorar o. ä) erwerben:* sein Geld, den Lebensunterhalt [durch, mit Nachhilfestunden] v.; sich ein Taschengeld v.; er hat sich sein Studium selbst verdient; er verdient *(bekommt als Lohn)* 10 Mark in der Stunde/pro Stunde/die Stunde; sein Brot *(seinen Lebensunterhalt)* leicht, schwer, als Kellner v.; in seiner Familie muß die Mutter das Geld v.; sie geht Geld v. (ugs.; *sie arbeitet für Geld*); das ist sauer, ehrlich verdientes Geld; ⟨auch ohne Akk.-Obj.:⟩ beide Eheleute verdienen (ugs.; *sind Verdiener*); **b)** *einen bestimmten Verdienst haben:* gut, nicht schlecht, nicht genug, viel, wenig v.; was, wieviel verdienst du?; **c)** *ein Geschäft machen, als Gewinn* (1) *erzielen:* er hat bei/mit seinen Spekulationen ein Vermögen verdient; daran, bei der Sache ist nichts zu v.; er verdient 40% an den Sachen *(hat einen Gewinn von 40%).* **2.** *(gemäß seinem Tun, seiner Beschaffenheit o. ä.) einer bestimmten Reaktion, Einschätzung o. ä. wert, würdig sein; etw. zu Recht bekommen, einer Sache zu Recht teilhaftig werden:* jmd., etw. verdient Beachtung, Bewunderung, Lob, Anerkennung, Dank; er hat seine Strafe, den Tadel verdient; sie hat den gutmütigen Mann nicht verdient; er verdient kein Vertrauen; sie hätte ein besseres Schicksal verdient; er hat nichts Besseres, hat es nicht besser, nicht anders verdient *(es geschieht ihm recht o. ä.);* die einfache Pension verdiente nicht den Namen eines Hotels *(konnte keinen Anspruch darauf erheben);* er verdient [es], erwähnt zu werden; du verdienst es eigentlich nicht *(bist dessen nicht würdig);* das hat sie nicht [um dich] verdient *(das hättest du ihr nicht antun dürfen);* womit habe ich das verdient? (Ausruf der Überraschung über etwas [Wertvolles], was einem unerwartet zuteil wird); ein verdientes Lob; er hat die verdiente Strafe bekommen; ⟨Abl. zu 1 a:⟩ **Verdiener,** der; -s, -: *jmd., der Geld, bes. das Geld zum Lebensunterhalt, (für die Familie) verdient:* die Mutter ist der V. *(die Ernährerin)* in ihrer Familie; Haushalte mit mehreren -n *(mehreren Personen, die Geld verdienen);* ¹**Verdienst,** der; -[e]s, -e [spätmhd. verdienst]: *durch Arbeit erworbenes Geld, Einkommen:* ein guter, schlechter, geringer, ausreichender V.; er sucht einen zusätzlichen V.; ohne V. sein; von seinem [kleinen] V. leben müssen; er hat die Arbeit nicht um des *(des Geldes)* willen übernommen; ²**Verdienst,** das; -[e]s, -e: *Tat, Leistung (für die Allgemeinheit), die öffentliche Anerkennung verdient:* seine verdienstvollen, bleibenden, historischen V.; die Rettung der Flüchtlinge war ganz allein sein V., bleibt sein persönliches

V.; er hat sich große -e um die Stadt erworben *(sich um die Stadt sehr verdient gemacht);* jmdn. in Anerkennung seiner [hervorragenden] -e ehren; sich etw. als/(seltener:) zum V. anrechnen [können]; seine Tat wurde nach V. (geh.; *gebührend*) belohnt; ein Mann von hohen -en (geh.; *ein sehr verdienter Mann*).

verdienst-, Verdienst-: ~**adel,** der (früher): *für* ²*Verdienste verliehener Adel* (Ggs.: Geburtsadel, Erbadel); ~**ausfall,** der: *Ausfall* (2 b) *des* ¹*Verdienstes; Erwerbsausfall;* ~**bescheinigung,** die: *Bescheinigung über den* ¹*Verdienst;* ~**einbuße,** die: *Einbuße an* ¹*Verdienst;* ~**entgang,** der; -[e]s (österr.): svw. ↑ ~einbuße; ~**grenze,** die (Versicherungsw.): *Obergrenze für einen* ¹*Verdienst (in einem bestimmten Zusammenhang);* ~**höhe,** die: *Höhe des* ¹*Verdienstes;* ~**kreuz,** das: *für bestimmte* ²*Verdienste verliehene Auszeichnung in Form eines Kreuzes;* ~**los** ⟨Adj.; o. Steig.; nicht adv.⟩: *ohne* ¹*Verdienst:* er ist zur Zeit v.; ~**medaille,** die: *oft unterste Stufe eines Verdienstordens;* ~**minderung,** die: vgl. ~einbuße; ~**möglichkeit,** die: *Möglichkeit zum Geldverdienen;* ~**orden,** der: *Auszeichnung für besondere* ²*Verdienste um den Staat;* ~**quelle,** die: vgl. ~möglichkeit; ~**spanne,** die (Wirtsch.): svw. ↑Gewinnspanne; *Marge* (2 a); ~**voll** ⟨Adj.⟩: **a)** *Anerkennung verdienend:* eine -e Tat; es ist sehr v. *(hoch anzurechnen),* daß ihr hier eingesprungen seid; er hat v. gehandelt; **b)** ⟨nur attr.⟩ *besondere* ²*Verdienste aufweisend; verdient* (1): ein -er Forscher.

verdienstlich ⟨Adj.; nicht adv.⟩ (veraltend): svw. ↑verdienstvoll; ⟨Abl.:⟩ **Verdienstlichkeit,** die; -; **verdient** ⟨Adj.; -er, -este; nicht adv.⟩: **1.** *besondere* ²*Verdienste aufweisend; verdienstvoll* (b): ein -er Mann; -e Werktätige; (als Auszeichnung in der DDR:) Verdienter Bergmann; Verdienter Arzt des Volkes; *** sich um etw. v. machen** *(um etw. große* ²*Verdienste erwerben).* **2.** ⟨meist adv.⟩ (Sport Jargon) *der Leistung gemäß; verdientermaßen:* die Berliner wurden -er 2:0-Sieger; v. in Führung gehen; **verdientermaßen** ⟨Adv.⟩ [↑-maßen] *der Leistung, dem* ²*Verdienst o. ä. angemessen;* **verdienterweise** ⟨Adv.⟩: *verdientermaßen.*

verdieseln ⟨sw. V.; hat⟩: **1.** (Eisenb.) *mit Diesellokomotiven ausstatten.* **2.** (Jargon) *Heizöl unrechtmäßigerweise als Kraftstoff verwenden.*

Verdikt [vɛr'dɪkt], das; -[e]s, -e [engl. verdict, zu lat. vērē dictum, eigtl. = wahrhaft gesprochen(es)]: **1.** (Rechtsspr. veraltet) *Urteil, Urteilsspruch der Geschworenen.* **2.** (bildungsspr.) *Verdammungsurteil:* ein V. aussprechen.

Verding, der; -[e]s, -e [mhd. verding(e)] (veraltet): *das Verdingen, Verdingung;* **Verdingbub,** der (schweiz.): *bei Pflegeeltern untergebrachte männliche Waise;* **verdingen** ⟨V.; verdingte u. verdang, veraltet: verdung; hat⟩ [mhd. verdingen, ahd. firdingōn, zu ↑dingen]: **1.** (veraltend) ⟨v. + sich⟩ *eine Lohnarbeit, einen Dienst annehmen:* sich [für ein geringes Entgelt] bei einem Bauern v.; b in Dienst, in Lohnarbeit geben: Er verdingte den Buben als Knecht zu einem Bauern (Trenker, Helden 134). **2.** (Amtsspr.) *ausschreiben u. vergeben:* Arbeiten, Aufträge v.; ⟨Abl.:⟩ **Verdinger,** der; -s, - (Amtsspr.): *Person, Behörde o. ä., die Arbeiten verdingt* (2); **verdinglichen** [fɛɐ̯'dɪŋlɪçn̩] ⟨sw. V.; hat⟩ [zu ↑¹Ding] (Philos.): **1. a)** *hypostasieren, konkretisieren;* **b)** *materialisieren.* **2.** ⟨v. + sich⟩ *sich konkretisieren, sich materialisieren:* ihre Wünsche verdinglichen sich im Konsumgut; ⟨Abl.:⟩ **Verdinglichung,** die; -, -en (Philos.): *das Verdinglichen;* **Verdingung,** die; -, -en (Amtsspr.): *das Verdingen* (2); *Submission* (1 b).

Verdingungs- (Amtsspr.): ~**ausschuß,** der; ~**ordnung,** die: *Regelung für die Vergabe von Verdingungen* (2): V. für Bauleistungen; ~**unterlagen** ⟨Pl.⟩.

verdirb, verdirbst [fɛɐ̯'dɪrpst], **verdirbt** [fɛɐ̯'dɪrpt]: ↑verderben.

verdolen [fɛɐ̯'doːlən] ⟨sw. V.; hat⟩ [zu ↑Dole] (Wasserbau): *(einen Bach o. ä.) überdecken:* einen Bach, Graben v.

verdolmetschen ⟨sw. V.; hat⟩ (ugs.): *jmdm. etw. (mündlich) in seine, eine ihm verständliche Sprache übersetzen:* ein Passant mußte dem Polizist sagen, was dieser gesagt hatte; ⟨Abl.:⟩ **Verdolmetschung,** die; -, -en.

Verdolung, die; -, -en (Wasserbau): *das Verdolen.*

verdonnern ⟨sw. V.; hat⟩ /vgl. verdonnert/ (ugs.): **a)** *zu etw. verurteilen:* jmdn. wegen Diebstahls zu 6 Monaten Gefängnis, zu einer Geldbuße v.; **b)** *jmdm. einen unliebsamen o. ä. Auftrag erteilen:* jeden Abend den Mülleimer auszuleeren; verdonnert ⟨Adj.; o. Steig.; nicht adv.⟩ [vgl. vom ↑Donner gerührt] (ugs.): *erschrocken, verwirrt, bestürzt:* ganz v. dastehen.

verdoppeln ⟨sw. V.; hat⟩: **a)** *auf die doppelte Anzahl, Menge, Größe o. ä. bringen:* den Einsatz, die Geschwindigkeit v.; sie haben ihren Export v. können; sie haben die Zahl der Sitzplätze, der Angestellten verdoppelt; einen Konsonanten v. (Sprachw.; *um einen weiteren gleichen Konsonanten vermehren*); Ü seine Anstrengungen, seinen Eifer v. *(beträchtlich vergrößern, verstärken);* als es zu regnen begann, verdoppelten sie ihre Schritte (geh.; *gingen sie schneller);* **b)** ⟨v. + sich⟩ *doppelt so groß werden;* ⟨Abl.:⟩ **Verdoppelung, Verdopplung,** die; -, -en.

verdorben [fɛg'dɔrbn̩]: ↑verderben; ⟨Abl.:⟩ **Verdorbenheit,** die; -: *moralische Verkommenheit.*

verdorren ⟨sw. V.; ist⟩ [mhd. verdorren, ahd. fardorrēn]: *durch große Hitze, Trockenheit völlig vertrocknen, dürr werden [u. absterben]:* in dem trockenen Sommer sind die Wiesen, viele Bäume verdorrt; das Gras verdorrte; verdorrte Zweige, Äste, Blumen.

verdösen ⟨sw. V.; hat⟩ (ugs.): **1.** *(Zeit) dösend verbringen:* den ganzen Tag v.; er sieht ganz verdöst *(verschlafen)* aus. **2.** *(etw. zu tun) vergessen:* eine Verabredung v.

verdrahten ⟨sw. V.; hat⟩: **1.** *mit Maschendraht, Stacheldraht o. ä. unzugänglich machen, verschließen:* Kellerfenster v.; die Nistplätze von Tauben an Kirchen werden verdrahtet. **2.** (Elektrot., Elektronik) *Bauelemente durch Leitungen verbinden;* ⟨Abl.:⟩ **Verdrahtung,** die; -, -en.

verdrängen ⟨sw. V.; hat⟩: **1.** *jmdn., etw. von seinem (angestammten) Platz drängen, wegdrängen, vertreiben (u. sich selbst an seine Stelle setzen):* sich nicht [von seinem Platz] v. lassen; Ü jmdn. aus seiner Stellung, Position v.; synthetische Stoffe haben das Holz weitgehend verdrängt *(ersetzt);* das Schiff verdrängt 15 000 t (Schiffbau; *hat eine Wasserverdrängung von 15 000 Tonnen).* **2.** (Psych.) *etw. in irgendeiner Weise Bedrängendes (unbewußt) aus dem Bewußtsein verbannen, einen Bewußtseinsinhalt (den man nicht verarbeiten kann) unterdrücken:* einen Wunsch, ein Schuldgefühl, ein Erlebnis v.; ⟨Abl.:⟩ **Verdrängung,** die; -, -en.

verdrecken [fɛg'drɛkn̩] ⟨sw. V.⟩ (ugs. abwertend): **a)** *sehr schmutzig machen* ⟨hat⟩: den Teppich, die Kleider, die ganze Wohnung v.; **b)** *sehr schmutzig werden* ⟨ist⟩: das Haus verdreckte; die Kinder waren von oben bis unten verdreckt *(schmutzig);* eine verdreckte Fahrbahn.

verdrehen ⟨sw. V.; hat⟩ /vgl. verdreht/ [1: mhd. verdræjen]: **1. a)** *durch eine Drehbewegung (zu weit) aus seiner natürlichen, ursprünglichen o. ä. Stellung drehen:* die Augen v.; sie verdrehte den Kopf, den Hals, um alles zu sehen; **b)** *verrenken; ausrenken:* jmdm. den Arm v.; ich habe mir den Fuß verdreht. **2.** (ugs. abwertend) *[bewußt] unrichtig darstellen, entstellt wiedergeben:* die Tatsachen, den Sachverhalt, den Sinn, die Wahrheit v.; du versuchst mir die Worte zu v.; das Recht v. *(beugen).* **3.** (ugs.) *(einen Film, Filmmaterial) verbrauchen:* für die TV-Serie wurden 120 000 Meter Film verdreht; ⟨Abl.:⟩ **Verdreher,** der; -s, - (ugs. abwertend): *jmd., der dazu neigt, alles zu verdrehen* (2); **Verdreherei,** die; -, -en (ugs. abwertend): *das Verdrehen* (2); **verdreht** ⟨Adj.; -er, -este; nicht adv.⟩ (ugs. abwertend): *verrückt, überspannt, verschroben:* so ein -er Kerl; ein ganz -er Einfall; seine Frau ist ganz v.; ⟨Abl.:⟩ **Verdrehtheit,** die; -, -en: **1.** ⟨o. Pl.⟩ *das Verdrehtsein.* **2.** *verdrehte Handlung o. ä.;* **Verdrehung,** die; -, -en: *das Verdrehen (bes. 2).*

verdreifachen ⟨sw. V.; hat⟩: **a)** *auf die dreifache Anzahl, Menge, Größe o. ä. bringen:* die Menge v.; **b)** ⟨v. + sich⟩ *dreimal so groß werden;* ⟨Abl.:⟩ **Verdreifachung,** die; -.

verdreschen ⟨sw. V.; hat⟩ (ugs.): *heftig schlagen, verprügeln.*

verdrießen [fɛg'dri:sn̩] ⟨st. V.; hat⟩ /vgl. verdrossen/ [mhd. verdrieʒen]: *jmdn. verdrossen, mißmutig machen; jmdn. ärgern:* seine Zuverlässigkeit verdroß sie tief, hat sie sehr verdrossen; *es sich ⟨Dativ⟩ nicht v. lassen (geh.; *sich etwas nicht zuviel werden lassen);* ⟨Abl.:⟩ **verdrießlich** ⟨Adj.⟩ [mhd. verdrieʒlich]: **a)** *durch irgendetwas in eine Mißstimmung gebracht u. daher empfindlich, leicht grämlich, mißmutig:* ein -es Gesicht machen; v. sein, aussehen, dreinschauen; **b)** (geh., veraltend) *ärgerlich, lästig, unangenehm (u. darum Unwillen, Verdrossenheit erzeugend):* eine -e Sache, Angelegenheit, Wartezeit; etw. ist v.; ich fand es v., daß ich seine Arbeit machen mußte; ⟨Abl.:⟩ **Verdrießlichkeit,** die; -, -en [mhd. verdrieʒlicheit]: **1.** ⟨o. Pl.⟩ *das Verdrießlichsein* (a): seine V. war ansteckend. **2.** ⟨meist Pl.⟩ *verdrießlicher* (b) *Vorgang o. ä.:* es gab so viele -en, die ihm das Leben schwer machten.

verdrillen ⟨sw. V.; hat⟩: **a)** *(Drähte, Fäden o. ä.) zusammen-*

drehen: Drahtseile aus Drähten v.; Drahtenden v.; **b)** ⟨v. + sich⟩ *sich [unbeabsichtigt] miteinander verdrehen:* die Drähte haben sich verdrillt; ⟨Abl.:⟩ **Verdrillung,** die; -, -en (Technik): svw. ↑Torsion.

verdroß [fɛg'drɔs], **verdrösse** [fɛg'drœsə]: ↑verdrießen; **verdrossen** [fɛg'drɔsn̩; 2: mhd. verdroʒʒen]: **1.** ↑verdrießen. **2.** ⟨Adj.⟩ *mißmutig u. lustlos:* einen -en Eindruck machen; v. schweigen; ⟨Abl.:⟩ **Verdrossenheit,** die; -.

verdrucken ⟨sw. V.; hat⟩: **1.** *etw. falsch, fehlerhaft drucken:* einen Buchstaben v.; dieses Wort ist verdruckt. **2.** *druckend verbrauchen:* mehrere Rollen Papier täglich v.

verdrücken ⟨sw. V.; hat⟩ [2: mhd. verdrücken, -drucken, ahd. firdruckjan = zerdrücken]: **1.** (ugs.) *große Mengen von etw. ohne Anstrengung essen:* Unmengen v.; die Kinder haben den ganzen Kuchen verdrückt. **2.** (landsch.) *verknittern; zerdrücken:* der Rock ist arg verdrückt. **3.** ⟨v. + sich⟩ (ugs.) *sich unauffällig, heimlich davonmachen, entfernen:* sich heimlich, schnell, unbemerkt v. **4.** ⟨v. + sich⟩ (Bergmannsspr.) *(von einem Gang 8 o. ä.) geringer, schwächer werden, sich verlieren;* ⟨Abl.:⟩ **Verdrückung,** die; -, -en: **1.** (Bergmannsspr.) *sich verschmälernder Gang* (8). **2.** ***in V. geraten/kommen** (ugs.; *in Bedrängnis kommen).*

Verdruß [fɛg'drʊs], der; Verdrusses, Verdrusse ⟨Pl. selten⟩ [mhd. verdruʒ, zu ↑verdrießen]: *Unzufriedenheit; Mißmut; Ärger* (2): etw. bringt, bereitet, macht [jmdm.] viel V.; V. über etw. haben, empfinden; er war voll V. über die Vorgänge; zu seinem V. kam sie immer unpünktlich.

verduften ⟨sw. V.; ist⟩: **1.** *den Duft verlieren:* der Kaffee ist verduftet. **2.** (ugs.) *sich schnell u. unauffällig entfernen, davonmachen (um einer unangenehmen od. gefährlichen Situation zu entgehen):* schnellstens v.; in eine andere Stadt v.; verdufte! *(mach, daß du wegkommst!).*

verdummen ⟨sw. V.⟩ [mhd. vertumben = dumm werden]: **a)** *jmdn. dahin bringen, daß er unkritisch aufnimmt u. glaubt, was man ihm vormacht, was um ihn herum vorgeht o. ä.* ⟨hat⟩: das Volk, die Massen [mit Parolen] v.; man versucht, uns zu v.; sie ließen sich nicht v.; **b)** *geistig stumpf werden* ⟨ist⟩: bei dieser Tätigkeit verdummt man allmählich; ⟨Abl.:⟩ **Verdummung,** die; -: *das Verdummen.*

verdumpfen ⟨sw. V.⟩: **a)** *dumpf machen* ⟨hat⟩: einen Ton v.; **b)** *dumpf werden* ⟨ist⟩: der Lärm verdumpfte langsam.

verdunkeln ⟨sw. V.; hat⟩ [mhd. vertunkeln = dunkel, düster machen]: **1.** *so abdunkeln* (1 a), *daß kein Licht einfallen od. nach außen dringen kann:* einen Raum v.; alle Häuser mußten verdunkelt werden *(die Fenster so zugehängt o. ä. werden, daß kein Licht nach außen drang);* Die Stadt war aus Furcht vor Fliegern verdunkelt (Seghers, Transit 46). **2. a)** *etw. so bedecken, verdecken o. ä., daß es dunkel, dunkler, finster erscheint:* Regenwolken verdunkeln den Horizont, den Himmel; Ü dieser Vorfall verdunkelte ihr Glück; **b)** ⟨v. + sich⟩ *(durch etw. Bedeckendes) zunehmend dunkler, dunkel, finster werden:* der Himmel hatte sich verdunkelt, und es begann zu regnen; Ü ihre Mienen, ihre Gesichter verdunkelten *(verdüsterten)* sich. **3.** (bes. jur.) *verschleiern:* eine Tat, einen Sachverhalt v.; ⟨Abl.:⟩ **Verdunkelung,** (auch:) **Verdunklung,** die; -, -en: **1.** *das Verdunkeln* (1 a). **2.** *Vorrichtung zum Verdunkeln* (1 a) *von Fenstern (als Maßnahme des Luftschutzes):* die V. herunterlassen. **3.** ⟨o. Pl.⟩ (bes. jur.) *Verschleierung.*

Verdunk[e]lungs-: ~**gefahr,** die ⟨o. Pl.⟩ (jur.): *Verdacht der Verdunkelung* (3) *eines Tatbestandes durch den Beschuldigten;* ~**papier,** das: *für Verdunklungen* (2) *verwendetes festes, schwarzes Papier;* ~**rollo,** das, ~**rouleau,** das: vgl. ~papier.

verdünnen ⟨sw. V.; hat⟩: **1.** *(bes. von flüssigen Substanzen) durch Zugabe von. von Wasser den Grad der Konzentration vermindern; dünnflüssig machen:* Farbe, Lack v.; sie verdünnt den Kaffee mit viel Milch; eine stark verdünnte Schwefelsäure. **2.** (seltener) **a)** *nach einem Ende zu dünner werden lassen:* einen Stab an einem Ende v.; **b)** ⟨v. + sich⟩ *sich verjüngen:* der Mast, die Säule verdünnt sich nach oben. **3.** (seltener) svw. ↑ausdünnen (1 b): Pflanzen v. **4.** (Milit. Jargon) *(von Truppen, als Truppenstärke) verringern:* Truppen v.; eine verdünnte militärische Zone; ⟨Abl.:⟩ **verdünnisieren** [fɛgdyni'zi:rən] ⟨sw. V.; hat⟩ [scherzh. mit romanisierender Endung zu ↑dünn geb.] (ugs.): *sich unauffällig entfernen, heimlich davonmachen:* er hat sich rechtzeitig verdünnisiert; **Verdünnung,** die; -, -en: **1.** *das Verdünnen* (1). **2.** *Medikament in einer bestimmten V. einnehmen;* ***etw. bis zur V. tun** (ugs.; *etw. bis zum Überdruß tun).* **2.** *chemisches Mittel zum Verdünnen bes. von Farben.*

verdunsten 〈sw. V.〉: **a)** *allmählich in einen gasförmigen Aggregatzustand übergehen; sich in Dunst verwandeln* 〈ist〉: das Wasser im Topf ist fast völlig verdunstet; **b)** *(von flüssigen Stoffen) allmählich in einen gasförmigen Zustand überführen* 〈hat〉: Wasser v.; **verdünsten** 〈sw. V.; hat〉 (seltener): *verdunsten* (b); **Verdunster**, der; -s, -: vgl. Luftbefeuchter; **Verdunstung**, die; -: *das Verdunsten;* **Verdünstung**, die; -: *das Verdünsten.*

Verdunstungs- (Physik): ~**kälte**, die: *beim Verdunsten* (a) *von Flüssigkeiten sich entwickelnde Abkühlung der Flüssigkeit selbst u. ihrer Umgebung;* ~**kühle**, die: vgl. ↑~**kälte;** ~**messer**, der: *Gerät zur Bestimmung der von einer Oberfläche verdunsteten Wassermenge; Evaporimeter;* ~**wärme**, die: *Wärme, die der Flüssigkeit u. ihrer Umgebung beim Vorgang der Verdunstung entzogen wird.*

verdürbe [fɛɐ̯'dʏrbə]: ↑verderben.

Verdure [vɛr'dy:rə], die; -, -n [frz. verdure, zu mfrz. verde = grün < lat. viridis]: *(vom 15.–17. Jh.) meist Pflanzen darstellender Wandteppich in grünen Farben.*

verdursten 〈sw. V.; ist〉: *aus Mangel an trinkbarer Flüssigkeit zugrunde gehen, sterben:* Tiere und Reiter sind in der Wüste verdurstet; wir sind in der Hitze fast verdurstet (ugs. übertreibend; *hatten sehr großen Durst*); Ü die Pflanzen sind verdurstet *(durch Trockenheit verwelkt).*

verdusseln 〈sw. V.〉 (landsch.): **1.** *aus Unachtsamkeit vergessen* 〈hat〉: eine Verabredung v. **2.** *verdummen* (b) 〈ist〉.

verdüstern 〈sw. V.; hat〉 [mhd. verdustern]: **1.** *düster* (1 a) *machen, verdunkeln lassen:* eine schwarze Wolkenwand verdüsterte den Himmel; Ü (geh.:) Sorgen verdüstern ihr Gemüt. **2.** 〈v. + sich〉 *düster* (1 a) *werden, sich verdunkeln:* der Himmel verdüsterte sich; Ü seine Miene, sein Gesicht hatte sich verdüstert (geh.; *hatte einen gedrückten o. ä. Ausdruck bekommen);* 〈Abl.:〉 **Verdüsterung**, die; -, -en.

verdutzen [fɛɐ̯'dʊtsn̩] 〈sw. V.; hat〉 [aus dem Niederd. < mniederd. vordutten = verwirren]: *jmdn. verwundern; irritieren:* Das Einverständnis verdutzte ihn (Frisch, Gantenbein 116); 〈meist im 2. Part.:〉 ein verdutztes Gesicht machen; verdutzt sein, dreinschauen; **Verdutztheit**, die; -: *das Verdutztsein.*

verebben 〈sw. V.; ist〉 (geh.): *(bes. von Geräuschen) langsam schwächer od. geringer werden (bis zum völligen Aufhören):* der Lärm, seine Erregung verebbte.

veredeln [fɛɐ̯'e:dln̩] 〈sw. V.; hat〉. (geh.) *(in bezug auf den Menschen) für das Schöne, Gute empfänglicher machen, in geistig-sittlicher Hinsicht verfeinern, vervollkommnen:* Leid veredelt den Menschen; die veredelnde Wirkung der Kunst. **2.** (Fachspr.) *in der Qualität verbessern, wertvoller machen, mit erwünschten Eigenschaften ausstatten:* Rohstoffe, Naturprodukte v.; veredelte Baumwolle. **3.** (Gartenbau) *durch Pfropfen, Okulieren verbessern, eine hochwertigere Form erzielen:* Obstbäume v. **4.** (Kochk.) *(im Geschmack o. ä.) verbessern, verfeinern;* 〈Abl.:〉 **Veredelung**, (auch:) **Veredlung**, die; -, -en: *das Veredeln;* 〈Zus.:〉 **Vered[e]lungserzeugnis**, das; **Vered[e]lungsverfahren**, das.

verehelichen [fɛɐ̯'e:əlɪçn̩] 〈sw. V.〉 [Amtsspr., sonst veraltend od. scherzh.]: **a)** 〈v. + sich〉 *sich verheiraten:* er hatte sich niemals, mit einer Gräfin verehelicht; Else Müller, verehelichte (Amtsspr.: verehel.) Meyer *(mit durch Heirat erworbenen Namen Meyer);* **b)** (selten) *verheiraten:* sie hätte gern ihre Tochter mit dem Grafen verehelicht; 〈Abl.:〉 **Verehelichung**, die; -, -en.

verehren 〈sw. V.; hat〉 [spätmhd. verēren = mit Ehre beschenken]: **1. a)** *als göttliches Wesen ansehen u. ihm einen Kult weihen:* Heilige v.; sie verehrten Schlangen als göttliche Wesen; **b)** (geh.) *jmdn. hochschätzen, jmdm. [mit Liebe verbundene] Bewunderung entgegenbringen:* einen Künstler, seinen alten Lehrer v.; sie war Mutter sehr verehrt; jmdn. hoch, wie einen Vater v.; als Part. in Höflichkeitsfloskeln: unser hoch zu verehrender Jubilar; verehrte Gäste, Anwesende!; verehrtes Publikum; in Briefanreden: liebe, sehr verehrte gnädige Frau; sehr verehrte Frau Müller!; 〈subst. 2. Part.:〉 (veraltet, noch iron.:) Verehrtester, Verehrteste, so bist es nun wirklich nicht; **c)** (veraltend) *(als Liebhaber) umwerben:* er verehrte lange Zeit ein Mädchen, das ihm dann einen Korb gab. **2.** (leicht scherzh.) *(von kleineren, nicht sehr wertvollen Dingen) in einer freundlichen Geste o. ä. jmdm. schenken:* der Hausfrau einen Blumenstrauß v.; er verehrte ihm eine Freikarte; 〈Abl.:〉 **Verehrer**, der; -s, -: **1.** (veraltend, noch scherzh.) *Mann, der eine Frau sehr verehrt, sich um sie bemüht:* die neuen

V. **2.** *jmd., der jmdn., etw. verehrt, bewundert:* ein großer V. von Wagner, seiner Musik; **Verehrerin**, die; -, -nen: w. Form zu ↑Verehrer (2); **Verehrerpost**, die: vgl. Fanpost; **Verehrung**, die; - [spätmhd. verērunge] **a)** *das Verehren* (1 a); **b)** *das Verehren* (1 b): eine hohe V. genießen; V. für jmdn. empfinden; jmdm. V. entgegenbringen; in, mit tiefster V. zu jmdm. aufsehen; als veraltete, noch scherzh. verwendete Grußformel: [meine] V.!

verehrungs-, Verehrungs-: ~**voll** 〈Adj.〉: *voll Verehrung* (b): v. zu jmdm. aufschauen; ~**würdig** 〈Adj.〉: *jmdm. große Verehrung* (b) *abnötigend,* dazu: ~**würdigkeit**, die; -.

vereiden [fɛɐ̯'|aɪdn̩] 〈sw. V.; hat〉 [mhd. vereiden] (veraltet): svw. ↑vereidigen; **vereidigen** [fɛɐ̯'|aɪdɪgn̩] 〈sw. V.; hat〉 [spätmhd. vereidigen; mhd. durch Eid (auf, zu etw.) verpflichten; jmdm. einen Eid abnehmen:* Rekruten, Soldaten v.; einen Zeugen vor Gericht v.; einen Zeugen auf etw. v. *(ihn eine Aussage beeidigen lassen);* der Präsident wird auf die Verfassung vereidigt; ein vereidigter *(durch Eid an das Gesetz gebundener)* Sachverständiger; 〈Abl.:〉 **Vereidigung**, die; -, -en: *das Vereidigen.*

Verein [fɛɐ̯'|aɪn], der; -[e]s, -e [für frühnhd. vereine = Vereinigung]: **1.** *Zusammenschluß von Personen zu einem bestimmten gemeinsamen, durch Satzungen festgelegten Tun, zur Pflege bestimmter gemeinsamer Interessen o. ä.:* der Kunstfreunde; ein V. zur Förderung der Denkmalspflege; einen V. gründen; einem V. angehören, beitreten; er ist Mitglied mehrerer -e; aus einem V. austreten; in einen V. gehen, eintreten; in einem V. sein; sich in, zu einem V. zusammenschließen; Eingetragener V. (↑eintragen 1 c); Ü das ist ja ein schöner, seltsamer V.! (ugs. iron.; *Gruppe von Leuten, die man kritisiert*); in dem V. bist du? (ugs. abwertend; *zu diesen Leuten gehörst du?*). **2.** **im V.* [mit] *(im Zusammenwirken mit, gemeinsam, zusammen mit, gepaart mit);* in trautem V. [mit] (scherzh. od. iron.; *[von Personen] unerwartet zusammen):* er plauderte in trautem V. mit seinem politischen Gegner.

vereinbar [fɛɐ̯'|aɪnba:ɐ̯] 〈Adj.; o. Steig.; nur präd.〉: *mit etw. zu vereinbaren* (2); **vereinbaren** [fɛɐ̯'|aɪnba:rən] 〈sw. V.; hat〉 [mhd. vereinbæren]: **1.** *abmachen* (2), *verabreden (u. durch einen gemeinsamen Beschluß festlegen):* ein Treffen, einen Termin [mit jmdm.] v.; einen Preis für etw. v.; es war vereinbart worden, daß ...; sie gaben das vereinbarte Zeichen. **2.** (meist verneint u. nur in Verbindung mit „sein", „können" od. „lassen") *in Übereinstimmung, in Einklang bringen:* diese Forderung war mit seinen Vorstellungen nicht zu v.; das läßt sich schwerlich mit meinem Gewissen v.; nicht zu vereinbarende Gegensätze; **Vereinbarkeit**, die; -, -en 〈Pl. selten〉: *Möglichkeit, etw. mit etw. zu vereinbaren;* **Vereinbarung**, die; -, -en: **1.** 〈Pl. selten〉 *das Vereinbaren* (1): die V. eines Treffpunkts. **2.** *Abmachung, Übereinkommen:* eine schriftliche, mündliche V.; V. treffen; sich an die V. halten; 〈Zus.:〉 **vereinbarungsgemäß** 〈Adj.; o. Steig.〉: er kam v. um 5 Uhr.

vereinen 〈sw. V.; hat〉 [mhd. vereinen] (geh.): **1.** *(zu einer größeren Einheit o. ä.) zusammenfassen, zusammenführen:* Unternehmen zu einem Konzern, unter einem Dachverband v.; ein vereintes Europa. **2.** 〈v. + sich〉 *sich (zu gemeinsamem Tun o. ä.) zusammenfinden, vereinigen:* schließen: sich zu gemeinsamem Vorgehen, Handeln v. **3. a)** *miteinander in Einklang bringen:* Gegensätze v.; ihre Auffassungen sind miteinander zu v.; **b)** 〈v. + sich〉 *in jmdm., einer Sache zugleich, gemeinsam vorhanden sein, gepaart sein:* Schönheit und Zweckmäßigkeit haben sich, sind in diesem Bauwerk vereint. **4.** *zugleich besitzen, haben:* er vereint alle Kompetenzen in seiner Hand.

vereinfachen [fɛɐ̯'|aɪnfaxn̩] 〈sw. V.; hat〉: *einfacher machen:* eine Methode v.; 〈Abl.:〉 **Vereinfachung**, die; -, -en: **1.** *das Vereinfachen.* **2.** *[zu] stark vereinfachter Sachverhalt o. ä.:* eine unzulässige V.

vereinheitlichen [fɛɐ̯'|aɪnhaɪtlɪçn̩] 〈sw. V.; hat〉: *Unterschiedliches[normierend] einheitlich[er] machen:* Formen, Maße, Schreibweisen v.; 〈Abl.:〉 **Vereinheitlichung**, die; -, -en.

vereinigen 〈sw. V.; hat〉 [mhd. vereinigen]: **1.** *(zu einer Einheit, einem Ganzen zusammenfassen:* Teile zu einem Ganzen v.; mehrere Unternehmen wurden hier vereinigt zu den „Vereinigten Röhrenwerken". **2.** 〈v. + sich〉 *sich zu einer größeren Gruppe, einer größeren Einheit o. ä. zusammenschließen:* sich zu einem Zirkel, einer Arbeitsgruppe v.; die beiden Verbände vereinigten sich; Proletarier aller Länder, vereinigt euch! (Schlußsatz des „Manifests der Kom-

munistischen Partei" von Karl Marx u. Friedrich Engels aus dem Jahre 1848); Ü (geh.:) in ihrem Roman vereinigen sich verschiedene Stilelemente; ihre Stimmen vereinigten sich im/zum Duett. **3.** *zu einer Gesamtheit zusammenfassen:* die Beerdigung hatte die Familie wieder einmal vereinigt *(zusammengeführt);* alle wichtigen Ämter sind in einer Person vereinigt; er vereinigt alle Macht in seiner Hand; er konnte die Mehrheit [der Stimmen] auf sich v. *(konnte eine Mehrheit für sich gewinnen).* **4.** ⟨v. + sich⟩ *(zu bestimmtem gemeinsamem Tun)* zusammenkommen: sich zu einem Gottesdienst, zu politischer Agitation v. **5.** ⟨v. + sich⟩ *zusammentreffen u. eine neue Einheit bilden:* Fulda und Werra vereinigen sich zur Weser; an diesem Punkt vereinigen sich zwei Straßen. **6.** (geh.) *sich paaren, die geschlechtliche Vereinigung vollziehen:* sich geschlechtlich, körperlich v. **7.** (seltener) svw. ↑vereinbaren (2); ⟨Abl.:⟩ **Vereinigung,** die; -, -en [spätmhd. vereinigunge]: **1.** das Vereinigen, Sichvereinigen. **2.** (jur.) Zusammenschluß, auch lockere Zusammenkunft von *[gleichgesinnten]* Personen zur Verfolgung eines gemeinsamen Zwecks; *zu bestimmtem Zweck gegründete Organisation o. ä.:* eine politische, studentische V.; eine kriminelle, terroristische V.; eine V. zum Schutz seltener Tiere; ⟨Zus.:⟩ **Vereinigungsfreiheit,** die ⟨o. Pl.⟩ (jur.): svw. ↑Koalitionsfreiheit.

vereinnahmen [fɛɐ̯'|ajnnaːmən] ⟨sw. V.; hat⟩ (Kaufmannsspr.): svw. ↑einnehmen (1): Geld, Zinsen, Pacht v.; Ü die Kinder haben den Besuch ganz für sich vereinnahmt (scherzh.; *mit Beschlag belegt*); ⟨Abl.:⟩ **Vereinnahmung,** die; -, -en.

vereins-, Vereins- (Verein) ~**abzeichen,** das: *Abzeichen eines Vereins;* ~**beitrag,** der; ~**eigen** (Adj.; o. Steig.; nicht adv.): *dem jeweiligen Verein (als Eigentum) gehörend:* -e Hütten, Boote; ~**elf,** die; ~**fahne,** die; ~**farbe,** die (meist Pl.): *Farbe der Trikots o. ä., die ein [Sport]verein für sich gewählt hat;* ~**funktionär,** der; ~**haus,** das; ~**intern** (Adj.; o. Steig.): eine -e Angelegenheit; ~**kamerad,** der; ~**kasse,** die; ~**kassierer,** der (südd., österr., schweiz.); ~**leben,** das ⟨o. Pl.⟩: das V. pflegen; am V. teilnehmen; ~**leitung,** die; ~**lokal,** das; ~**mannschaft,** die; ~**meier,** der [vgl. Kraftmeier] (ugs. abwertend): *jmd., der sich in übertriebener Form dem Vereinsleben widmet,* dazu: ~**meierei,** die ⟨o. Pl.⟩ (ugs. abwertend): *übertriebenes Wichtignehmen des Vereinslebens;* ~**mitglied,** das; ~**recht,** das ⟨o. Pl.⟩ (jur.): *für Vereine geltendes Recht;* ~**register,** das: *Register, in das Vereine eingetragen werden, die als eingetragene Vereine Rechtsfähigkeit erlangen wollen;* ~**satzung,** die; ~**vermögen,** das; ~**vorsitzende,** der u. die; ~**wechsel,** der: *das Überwechseln eines Mitgliedes (bes. eines Spielers eines Sportvereins) von einem Verein zu einem anderen;* ~**wesen,** das ⟨o. Pl.⟩: *Gesamtheit der Vereine u. ihre Aktivitäten.*

vereinsamen [fɛɐ̯'|ajnzaːmən] ⟨sw. V.⟩: **a)** *(zunehmend) einsam werden lassen* ⟨hat⟩: das Alter hatte ihn vereinsamt; **b)** *(zunehmend) einsam werden* ⟨ist⟩: er ist im Alter völlig vereinsamt; ⟨Abl.:⟩ **Vereinsamung,** die; -.

vereinseitigen [fɛɐ̯'|ajnzajtɪgn̩] ⟨sw. V.; hat⟩: *einseitig machen; in einseitiger Form darstellen o. ä.;* ⟨Abl.:⟩ **Vereinseitigung,** die; -, -en ⟨Pl. selten⟩: *das Vereinseitigen.*

vereinzeln ⟨sw. V.; hat⟩ /vgl. vereinzelt/: **1.** (Forstw., Landw.) *dichtstehende Jungpflanzen o. ä. durch Wegnehmen eines entsprechenden Teils so in ihrer Zahl vermindern, daß die verbleibenden genügend Platz haben, sich zu entwickeln; ausdünnen* (1 b): Rüben v. **2.** (geh.) *voneinander trennen, absondern [u. dadurch isolieren]:* die Weite der Landschaft vereinzelt die Menschen. **3.** ⟨v. + sich⟩ *zunehmend spärlicher, seltener werden;* **vereinzelt** [fɛɐ̯'|ajntsl̩t] ⟨Adj.; o. Sup.; nicht präd.⟩: *einzeln, nur in sehr geringer Zahl vorkommend; selten; sporadisch:* -e Schüsse waren zu hören; in -en Fällen kam es zu Streiks; es gab nur noch v. Regenschauer; v. auftreten; **Vereinzelung,** die; -, -en: **1.** *das Vereinzeln:* die V. der Rüben. **2.** *Zustand des Vereinzeltseins.*

vereisen ⟨sw. V.⟩: **1.** ⟨ist⟩ **a)** *sich durch gefrierende Nässe mit einer Eisschicht überziehen:* Straßen, Pisten, Geländer, Fensterscheiben vereisen; eine vereiste Fahrbahn; **b)** (selten) *sich mit Eis bedecken, zufrieren:* der Bach, See ist vereist. **2.** (Med.) *(einen Bereich der Haut o. ä.) durch Aufsprühen eines bestimmten Mittels (für kleinere Eingriffe) unempfindlich machen* ⟨hat⟩: das Zahnfleisch v.; ⟨Abl.:⟩ **Vereisung,** die; -, -en: **1.** *das Vereisen* (1). **2.** *Zustand des Vereistseins.* **3.** (Med.) *das Vereisen* (2). **4.** *Vergletscherung;* ⟨Zus.:⟩ **Vereisungsgefahr,** die: *Gefahr des Vereisens* (1).

vereiteln [fɛɐ̯'|ajtl̩n] ⟨sw. V.; hat⟩ [mhd. verītelen = schwinden, kraftlos werden, zu ↑eitel]: *etw., was ein anderer zu tun beabsichtigt, [bewußt] verhindern, zum Scheitern bringen, zunichte machen:* einen Plan, ein Vorhaben, einen Versuch v.; jmds. Flucht v.; das Attentat wurde vereitelt; ⟨Abl.:⟩ **Vereitelung, Vereitlung,** die; -: *das Vereiteln.*

vereitern ⟨sw. V.; ist⟩: *sich eitrig entzünden:* die Wunde ist vereitert; vereiterte Mandeln; ⟨Abl.:⟩ **Vereiterung,** die; -, -en: **1.** *das Vereitern.* **2.** *das Vereitertsein.*

Vereitlung: ↑Vereitelung.

verekeln ⟨sw. V.; hat⟩: *jmdm. Ekel, Widerwillen gegen etw. einflößen;* ⟨Abl.:⟩ **Verekelung, Verekelung,** die; -, -en.

verelenden [fɛɐ̯'|eːlɛndn̩] ⟨sw. V.; ist⟩ [mhd. verellenden = verbannen, zu ↑Elend] (geh., sonst marx.): *in große materielle Not geraten, verarmen:* die Menschen verelendeten; ⟨Abl.:⟩ **Verelendung,** die; -.

verenden ⟨sw. V.; hat⟩ [mhd. verenden, ahd. farentōn]: **a)** *(im allg. von größeren Tieren bzw. Haustieren) [langsam, qualvoll] sterben; krepieren* (2): viele Schafe, Kühe, Pferde verendeten; ein verendendes, verendetes Tier; Ü Tausende von Flüchtlingen verendeten; **b)** (Jägerspr.) *(von Wild) durch eine Schußverletzung zu Tode kommen.*

verengen ⟨sw. V.; hat⟩: **1.** ⟨v. + sich⟩ *enger werden:* der Schlauch verengt sich trichterförmig v.; die Straße, die Durchfahrt verengt sich an dieser Stelle; seine Pupillen verengten sich *(zogen sich zusammen, wurden kleiner);* Ü der Spielraum verengte sich *(verringerte sich)* für sie. **2.** *enger machen:* die Hochhäuser verengen das Blickfeld; **verengern** [fɛɐ̯'|ɛŋɐn] ⟨sw. V.; hat⟩: **1.** ⟨v. + sich⟩ *enger werden.* **2.** *enger machen;* ⟨Abl.:⟩ **Verengerung,** die; -, -en; **Verengung,** die; -, -en: **1.** *das Verengen, Sichverengen.* **2.** *verengte Stelle o. ä.*

vererbbar [fɛɐ̯'|ɛrpbaːɐ̯] ⟨Adj.; o. Steig.; nicht adv.⟩: *so geartet, daß es vererbt werden kann:* -es Eigentum; ⟨Abl.:⟩ **Vererbbarkeit,** die; -; **vererben** ⟨sw. V.; hat⟩: **1.** *als Erbe hinterlassen:* jmdm. sein Vermögen testamentarisch v.; ein Grundstück an jmdn. v.; er hat seiner Tochter das Haus vererbt; Ü ich habe meinem Freund das Fahrrad vererbt (ugs. scherzh.; *geschenkt, überlassen*). **2.** (Biol., Med.) **a)** *im Wege der Vererbung an seine Nachkommen weitergeben:* eine Anlage, Begabung [seinen Nachkommen, auf seine Nachkommen] v.; eine vererbte Eigenschaft; **b)** ⟨v. + sich⟩ *(von Eigenschaften, Anlagen o. ä.) sich auf die Nachkommen übertragen:* diese Krankheit hat sich [vom Vater auf den Sohn] vererbt; ⟨Abl.:⟩ **vererblich; Vererbung,** die; -, -en ⟨Pl. selten⟩ (Biol., Med.): *Weitergabe von Erbanlagen von einer Generation an die folgende.*

Vererbungs-: ~**genetik,** die (Biol.): svw. ↑Molekulargenetik; ~**gesetz,** das ⟨meist Pl.⟩; ~**lehre,** die: svw. ↑Genetik; ~**theorie,** die.

verestern [fɛɐ̯'|ɛstɐn] ⟨sw. V.; hat⟩ (Chemie): *zu Ester umwandeln:* Alkohol v.; ⟨Abl.:⟩ **Veresterung,** die; -, -en (Chemie).

verewigen [fɛɐ̯'|eːvɪgn̩] ⟨sw. V.; hat⟩ [zu ↑ewig] /vgl. verewigt/: **1. a)** *unvergeßlich, unsterblich machen:* mit, in diesem Werk hat er sich, seinen Namen verewigt; **b)** ⟨v. + sich⟩ (ugs.) *dauerhafte Spuren von sich hinterlassen* (z. B. indem man seinen Namen o. ä. in etw. einschreibt, einritzt): viele Besucher der Burg hatten sich an den Wänden verewigt; da hat sich wieder ein Hund verewigt (scherzh.; *seine Notdurft verrichtet).* **2.** *machen, daß eine Sache dauerhaften Bestand hat: die bestehenden Verhältnisse v. wollen;* **verewigt** [fɛɐ̯'|eːvɪçt] ⟨Adj.; o. Steig.; nur attr.⟩ (geh.): *tot, gestorben:* mein -er Vater; ⟨subst.:⟩ **Verewigte,** der u. die; -n, -n ⟨Dekl. ↑Abgeordnete⟩; **Verewigung,** die; -, -en: *das [Sich]verewigen.*

¹verfahren ⟨st. V.⟩ [1 a: aus der niederd. Rechtsspr., mniederd. vorvâren; 2: mhd. vervarn, ahd. firfaran] /vgl. ²verfahren/: **1.** ⟨ist⟩ **a)** *eine Sache auf bestimmte Weise in Angriff nehmen; nach einer bestimmten Methode vorgehen, handeln:* eigenmächtig, hart, rücksichtslos, vorsichtig v.; er verfährt immer nach dem gleichen Schema; wir werden folgendermaßen, so verfahren; **b)** *mit jmdm. auf bestimmte Weise umgehen; jmdn. auf bestimmte Weise behandeln:* schlecht, übel mit jmdm./gegen jmdn. v.; er ist mit dem Kind zu streng verfahren. **2.** ⟨hat⟩ **a)** ⟨v. + sich⟩ *vom richtigen Weg abkommen u. in die falsche Richtung fahren* (3 b): er hat sich in der Stadt verfahren; **b)** *durch Fahren verbrauchen:* viel Benzin v.; ich habe heute 50 DM mit dem Taxi verfahren. **3.** (bes. Bergmannsspr.) *(eine Schicht) ableisten:* zusätzliche Schichten v.; **²verfahren** ⟨Adj.; nicht

adv.⟩: *falsch behandelt u. daher ausweglos scheinend:* eine -e Situation, Lage; die Sache ist völlig v.; **Verfahren,** das; -s, -: **1.** *Art u. Weise der Durch-, Ausführung von etw.; Methode* (2): ein neues, modernes, vereinfachtes V. [zur Feststellung von ...]; ein V. anwenden, entwickeln, erproben. **2.** (jur.) *Folge von Rechtshandlungen, die der Erledigung einer Rechtssache dienen:* ein gerichtliches V.; das V. wurde ausgesetzt; ein V. einstellen, niederschlagen; ein V. gegen jmdn. einleiten, eröffnen; gegen ihn ist ein V. anhängig, läuft ein V.; in ein schwebendes V. eingreifen.

verfahrens-, Verfahrens-: ~**frage,** die ⟨meist Pl.⟩: -en müssen erst noch geklärt werden; ~**ingenieur,** der: *Ingenieur für Verfahrenstechnik;* ~**mäßig** ⟨Adj.; o. Steig.; nicht präd.⟩ (jur.): svw. ↑prozedural; ~**recht,** das ⟨o. Pl.⟩ (jur.): *Gesamtheit der gesetzlichen Bestimmungen, die den formellen Ablauf eines Verfahrens* (2) *regeln; Prozeßrecht,* dazu: ~**rechtlich** ⟨Adj.; o. Steig.; nicht präd.⟩ (jur.): *das Verfahrensrecht betreffend, prozeßrechtlich;* ~**regel,** die ⟨meist Pl.⟩: *Regel für den Ablauf eines Verfahrens* (1, 2); ~**technik,** die: *Teilgebiet der Technik, auf dem man sich mit den theoretischen u. praktischen Fragen bei der Herstellung formloser Stoffe beschäftigt;* ~**techniker,** der: *Techniker auf dem Gebiet der Verfahrenstechnik* (Berufsbez.); ~**weise,** die.

Verfall, der; -[e]s: **1. a)** *das Verfallen* (1 a), *Baufälligwerden:* ein Gebäude dem V. preisgeben; **b)** *das Verfallen* (1 b), *das Schwinden der körperlichen u. geistigen Kräfte:* es war erschütternd, den V. des Kranken mit anzusehen; **c)** *das Verfallen* (1 c); *Niedergang:* ein moralischer, kultureller V.; der V. des Römischen Reiches. **2. a)** *das Verfallen* (2), *Ungültigwerden:* einen Gutschein vor dem V. einlösen; **b)** (Bankw.) *Ende der Frist zur Einlösung eines Wechsels o. ä.:* der V. eines Wechsels; der Tag des -s. **3.** (jur.) *Einziehung von Vermögenswerten, die jmd. durch Begehen einer Straftat in seinen Besitz gebracht hat:* den V. des Vermögens anordnen. **4.** (Bauw.) svw. ↑Verfallung.

Verfall- (verfallen; vgl. auch: Verfalls-): ~**datum,** das (Bankw.): vgl. ~tag; ~**erklärung,** die (jur.): *gerichtliche Anordnung, daß etw. dem Staat verfällt* (6 a); ~**tag,** der: **a)** *Tag, an dem etw. verfällt* (2), *ungültig wird;* **b)** (Bankw.) *Tag, an dem etw. (bes. ein Wechsel, Scheck o. ä.) fällig, zahlbar wird;* ~**zeit,** die (Bankw.): *Zeit, nach der eine Schuld bezahlt werden muß.*

verfallen ⟨st. V.; ist⟩ [1 a, 6: mhd. vervallen, ahd. farfallan]: **1. a)** *baufällig werden u. allmählich zusammenfallen:* das Bauwerk verfällt; er läßt sein Haus v.; ein verfallenes Schloß; **b)** *seine körperliche [u. geistige] Kraft verlieren:* der Kranke verfiel zusehends; **c)** *eine Epoche des Niedergangs durchmachen; sich auflösen:* das Römische Reich verfiel immer mehr. **2.** *nach einer bestimmten Zeit wertlos od. ungültig werden:* eine Banknote, Briefmarke, ein Wechsel verfällt; die Eintrittskarten sind verfallen. **3. a)** *in einen bestimmten Zustand o. ä. geraten:* in Schweigen, Nachdenken, Wut, Trübsinn v.; er verfiel in den alten Fehler, Ton; in einen leichten Schlummer v.; **b)** *in eine andere Art (innerhalb einer Abstufung) übergehen, hineingeraten:* das Pferd verfiel in Trab; in Dialekt v. **4.** *in einen Zustand der Abhängigkeit von jmdm., etw. geraten:* einer Leidenschaft, dem Alkohol, den Verlockungen der Großstadt v.; er war dem Zauber dieser Landschaft verfallen; sie war diesem Mann verfallen (war ihm hörig); er ist dem Tode verfallen (geh.: *er wird bald sterben).* **5.** *auf etw. kommen, sich etw. [Merkwürdiges, Ungewöhnliches] ausdenken:* auf eine abwegige Idee v.; er verfiel auf einen teuflischen Plan. **6. a)** *jmdm., einer Sache zufallen:* die Schmuggelware, der Besitz verfällt dem Staat; **b)** (Papierdt.) *von der Wirksamkeit einer Sache betroffen werden:* einer Strafe v.; der Antrag war zur Ablehnung verfallen; **verfällen** ⟨sw. V.; hat⟩ [eigtl. = jmdn. in eine Strafe fallen lassen] (schweiz. jur.): *verurteilen.*

Verfalls- (Verfall; vgl. auch: Verfall-): ~**datum,** das: ↑Verfalldatum; ~**erscheinung,** die: *Erscheinung, die den Verfall* (1 b, c), *die Auflösung, das Schwinden von etw. anzeigt;* ~**stadium,** das: *Stadium des Verfalls* (1 b, c) *von etw.;* ~**symptom,** das: vgl. ~stadium; ~**tag,** der: ↑Verfalltag; ~**zeit,** die: **a)** vgl. ~stadium; **b)** (Bankw.) ↑Verfallzeit.

Verfallung, die; -, -en (Bauw.): *Verbindung zwischen zwei unterschiedlich hohen Dachfirsten;* **Verfällung,** die; -, -en (schweiz. jur.): *das Verfällen, Verfälltwerden;* ⟨Zus.:⟩ **Verfällungsurteil,** das (schweiz. jur.): *Verurteilung.*

verfälschen ⟨sw. V.; hat⟩ [mhd. vervelschen]: **1.** *etw. falsch*

darstellen: die Geschichte v. **2.** *in seiner Qualität mindern:* Wein, Lebensmittel v.; ⟨Abl.:⟩ **Verfälscher,** der; -s, -: *jmd., der etw. verfälscht;* **Verfälschung,** die; -, -en: **1.** ⟨o. Pl.⟩ *das Verfälschen, Verfälschtwerden.* **2.** *verfälschte* (1) *Darstellung.*

verfangen ⟨st. V.; hat⟩ [mhd. (sich) vervähen]: **1.** ⟨v. + sich⟩ *in etw. (einem Netz, einer Schlinge o. ä.) hängenbleiben:* sein Fuß verfing sich im Tauwerk; der Angel hatte sich im Schilf verfangen; Ü sich in Widersprüchen v. **2.** *die gewünschte Wirkung, Reaktion [bei jmdm.] hervorrufen:* solche Tricks verfangen bei mir nicht; **verfänglich** [fɛɐ̯'fɛŋlɪç] ⟨Adj.; nicht adv.⟩ [mhd. vervenclich = tauglich, wirksam]: *so beschaffen, daß man leicht dabei in Verlegenheit, in eine peinliche, gefährliche o. ä. Lage kommt:* eine -e Situation; eine -e Frage; dieser Brief könnte v. für dich werden; ⟨Abl.:⟩ **Verfänglichkeit,** die; -, -en: **1.** ⟨o. Pl.⟩ *verfängliche Beschaffenheit:* die V. seiner Fragen. **2.** *verfängliche Situation, Handlung, Äußerung.*

verfärben ⟨sw. V.; hat⟩: **1. a)** ⟨v. + sich⟩ *eine andere Farbe annehmen:* die Wäsche hat sich beim Kochen verfärbt; sein Gesicht verfärbte sich vor Ärger; im Herbst verfärbt sich das Laub; **b)** *durch Färben* (1 b) *verderben (in bezug auf das farbliche Aussehen):* das rote Hemd hat die ganze Wäsche verfärbt. **2.** ⟨v. + sich⟩ (Jägerspr.) *(vom Wild) die Haare wechseln;* ⟨Abl.:⟩ **Verfärbung,** die; -, -en: **1.** ⟨o. Pl.⟩ *das [Sich]verfärben.* **2.** *verfärbte Stelle.*

verfassen ⟨sw. V.; hat⟩ [mhd. vervaჳჳen = in sich aufnehmen; einv. vereinbaren]: *gedanklich ausarbeiten, entwerfen u. niederschreiben:* einen Brief, einen Artikel für eine Zeitung, einen Roman v.; ein Drama v.; ⟨Abl.:⟩ **Verfasser,** der; -s, -: *jmd., der einen Text verfaßt [hat]; Autor;* **Verfasserin,** die; -, -nen: w. Form zu ↑Verfasser; **Verfasserschaft,** die; -: *das Verfassersein;* **verfaßt** ⟨Adj.; o. Steig.; nicht adv.⟩: *eine [bestimmte] Verfassung* (1) *habend:* die -e Studentenschaft; **Verfassung,** die; -, -en [mhd. vervaჳჳunge]: **1. a)** *Gesamtheit der Regeln, die die Form eines Staates u. die Rechte u. Pflichten seiner Bürger festlegen; Konstitution* (3): eine demokratische, parlamentarische V.; die V. tritt in, außer Kraft; die V. beraten, ändern, außer Kraft setzen; **b)** *festgelegte Grundordnung einer Gemeinschaft:* die V. der anglikanischen Kirche. **2.** ⟨o. Pl.⟩ *Zustand, in dem sich jmd. befindet; Konstitution* (1 a), *Kondition* (2): seine körperliche, geistige, gesundheitliche V. läßt das nicht zu; ich war, befand mich in guter, bester, schlechter V.; ⟨Zus. zu 1:⟩ **verfassunggebend** ⟨Adj.; o. Steig.; nur attr.⟩: die -e Versammlung.

verfassungs-, Verfassungs- (Verfassung 1): ~**ändernd** ⟨Adj.; o. Steig.; nicht adv.⟩; ~**änderung,** die; ~**beschwerde,** die (jur.): *Klage gegen verfassungswidrige Eingriffe der Staatsgewalt in die von der Verfassung geschützten Rechte des Bürgers;* ~**bruch,** der; ~**feindlich** ⟨Adj.; o. Steig.; nicht adv.⟩: *gegen die Verfassung gerichtet:* eine Organisation mit -en Zielen; ~**gemäß** ⟨Adj.; o. Steig.⟩: ein -es Vorgehen; ~**gericht,** das: *Gericht zur Entscheidung verfassungsrechtlicher Fragen,* dazu: ~**gerichtlich** ⟨Adj.; o. Steig.; nicht adv.⟩, ~**gerichtsbarkeit,** die; ~**geschichte,** die: **a)** *Geschichte der Verfassung [eines Staates];* **b)** *Zweig der Geschichtswissenschaft, der sich mit Verfassungsgeschichte beschäftigt;* ~**initiative,** die (in der Schweiz): *Antrag auf Änderung der Verfassung;* ~**mäßig** ⟨Adj.; o. Steig.⟩: *konstitutionell* (1): -e Befugnisse, dazu: ~**mäßigkeit,** die; ~**organ,** das ⟨oft Pl.⟩: *unmittelbar durch die Verfassung eingesetztes staatliches Organ* (4); ~**recht,** das: *Gesamtheit der Verfassungsrechtsnormen,* dazu: ~**rechtlich** ⟨Adj.; o. Steig.; nicht präd.⟩: *die Verfassung betreffend* (schweiz.): svw. ~bruch; ~**schutz,** der: **1.** *Gesamtheit der Normen, Einrichtungen u. Maßnahmen zum Schutz der in der Verfassung festgelegten Ordnung.* **2.** (ugs.) kurz für: Bundesamt für Verfassungsschutz; ~**schützer,** der (ugs.): *beim Bundesamt für Verfassungsschutz tätiger Angestellter od. Beamter;* ~**staat,** der: *Staat mit einer [politisch wirksamen] Verfassung;* ~**treu** ⟨Adj.; Steig. ungebr.⟩: *fest zur Verfassung stehend, es getreu der Verfassung verhaltend:* ein -er Bürger, dazu: ~**treue,** die; ~**urkunde,** die: vgl. Charta; ~**widrig** ⟨Adj.; o. Steig.⟩: *verfassungswidrig,* dazu: ~**widrigkeit,** die ⟨o. Pl.⟩.

verfaulen ⟨sw. V.; ist⟩ [mhd. vervülen]: *durch Fäulnis ganz verderben:* die Äpfel sind am Baum verfault; ein verfaulter Zahn; ⟨Abl.:⟩ **Verfaulung,** die; -, -en ⟨Pl. ungebr.⟩.

verfechten ⟨st. V.; hat⟩ [mhd. vervehten = fechtend verteidigen]: *energisch für etw. eintreten:* eine Lehre, Theorie v.; die

⟨Abl.:⟩ **Verfẹchter**, der; -s, -: *jmd., der etw. verficht;* **Verfẹchtung**, die; -, -en ⟨Pl. ungebr.⟩: *das Verfechten.*

verfehlen ⟨sw. V.; hat⟩ [mhd. vervælen = fehlen (4); sich irren]: **1. a)** *nicht erreichen (weil man zu spät gekommen ist):* den Zug v.; ich wollte ihn abholen, aber ich habe ihn verfehlt; **b)** *durch Irrtum od. Zufall das angestrebte Ziel o. ä. nicht erreichen:* die richtige Tür, den Weg v.; der Schuß verfehlte das Tor um 1 Meter; Ü der Schüler hat das Thema verfehlt *(es nicht richtig erfaßt u. behandelt);* er hat seinen Beruf verfehlt *(er kann etw. anderes, was nicht sein Beruf ist, so gut, daß er das eigentlich hätte werden sollen;* als Äußerung der Bewunderung u. Anerkennung; ⟨häufig im 2. Part.:⟩ eine verfehlte Familienpolitik; es wäre völlig verfehlt *(falsch),* ihn zu bestrafen. **2.** (geh.) *versäumen:* ich möchte [es] nicht v., Ihnen zu danken. **3.** ⟨v. + sich⟩ (veraltend) *eine Verfehlung begehen;* ⟨Abl.:⟩ **Verfẹhlung**, die; -, -en: *Verstoß gegen bestimmte Grundsätze, Vorschriften, eine bestimmte Ordnung:* eine moralische V.

verfeinden [fɛɐ̯'fajndn̩], sich ⟨sw. V.; hat⟩: *mit jmdm. in Streit geraten, sich überwerfen:* sich mit jmdm. v.; sie hatten sich wegen einer Kleinigkeit verfeindet; zwei [miteinander] verfeindete Familien; ⟨Abl.:⟩ **Verfẹindung**, die; -, -en.

verfeinern [fɛɐ̯'fajnɐn] ⟨sw. V.; hat⟩: **a)** *feiner* (3 a)*, besser, exakter machen:* die Soße mit Sahne v.; die Methoden sind verfeinert worden; ⟨häufig im 2. Part.:⟩ ein verfeinerter Geschmack; **b)** ⟨v. + sich⟩ *feiner* (3 a)*, besser, exakter werden;* ⟨Abl.:⟩ **Verfẹinerung**, die; -, -en: **1.** *das [Sich]-verfeinern, Verfeinertwerden.* **2.** *etw. Verfeinertes.*

verfemen [fɛɐ̯'fe:mən] ⟨sw. V.; hat⟩ [mhd. vervemen, zu ↑Feme] (geh.): *ächten:* die Nazis haben diesen Maler verfemt; ein verfemter Künstler; ⟨subst. 2. Part.:⟩ **Verfẹmte**, der u. die; -n, -n ⟨Dekl. ↑Abgeordnete⟩ (geh.): *jmd., der verfemt wird, ist;* ⟨Abl.:⟩ **Verfẹmung**, die; -, -en (geh.).

verferkeln ⟨sw. V.; hat⟩: *(von Sauen) verwerfen* (6).

verfertigen ⟨sw. V.; hat⟩ [mhd. ververtigen = ausstellen (3)]: *(mit künstlerischem Geschick o. ä.) herstellen, anfertigen:* die Kinder hatten hübsche Bastelarbeiten verfertigt; ⟨Abl.:⟩ **Verfẹrtiger**, der; -s, -; **Verfẹrtigung**, die; -, -en.

verfestigen ⟨sw. V.; hat⟩: **a)** *fester machen:* einen Klebstoff, Werkstoff [chemisch] v.; **b)** ⟨v. + sich⟩ *fester werden:* der Lack hatte sich durch das Trocknen verfestigt; ⟨Abl.:⟩ **Verfẹstigung**, die; -, -en.

verfetten ⟨sw. V.; ist⟩: *zuviel Fett ansetzen:* bei dem Futter verfetten die Tiere; ⟨häufig im 2. Part.:⟩ ein verfettetes Herz haben; ⟨Abl.:⟩ **Verfẹttung**, die; -, -en (bes. Med.).

verfeuern ⟨sw. V.; hat⟩: **1. a)** *als Brennstoff verwenden:* Holz, Kohle im Ofen v.; **b)** *als Brennstoff völlig aufbrauchen.* **2.** *durch Schießen verbrauchen:* sie hatten die ganze Munition verfeuert; ⟨Abl.:⟩ **Verfẹuerung**, die; -, -en.

verfilmen ⟨sw. V.; hat⟩: **a)** *aus etw. einen Film machen; als Film gestalten:* einen Roman v.; **b)** *auf [Mikro]film aufnehmen;* ⟨Abl.:⟩ **Verfịlmung**, die; -, -en: **a)** *das Verfilmen* (a, b); **b)** *durch Verfilmen* (a, b) *[eines Stoffes] entstandener Film.*

verfilzen ⟨sw. V.; ist⟩ [mhd. vervilzen]: *(von den Fasern, aus denen etw. besteht) sich unentwirrbar ineinander verwikkeln; filzig werden:* der Pullover ist beim Waschen verfilzt; Ü die Konzerne hatten sich völlig verfilzt; ⟨Abl.:⟩ **Verfịlzung**, die; -, -en: *das Verfilzen, Verfilztsein.*

verfinstern ⟨sw. V.; hat⟩ [mhd. vervinstern]: **a)** *finster machen:* Wolken verfinstern die Sonne; **b)** ⟨v. + sich⟩ *finster werden:* der Himmel hatte sich verfinstert; Ü seine Miene verfinsterte sich; ⟨Abl.:⟩ **Verfịnsterung**, die; -, -en: **1.** *das [Sich]verfinstern.* **2.** *Finsternis.*

verfirnen ⟨sw. V.; ist⟩ [zu ↑Firn]: *zu Firn werden;* ⟨Abl.:⟩ **Verfịrnung**, die; -, -en.

verfitzen ⟨sw. V.; hat⟩ [zu ↑fitzen (1)] (ugs.): **a)** *(von Fäden o. ä.) machen, daß etw. in kaum auflösbarer Weise ineinander und miteinander verschlungen ist:* jetzt hat er die Drähte verfitzt; **b)** ⟨v. + sich⟩ *in einen verfitzten* (a) *Zustand geraten:* ihre Haare haben sich beim Liegen verfitzt.

verflachen [fɛɐ̯'flaxn̩] ⟨sw. V.⟩: **1. a)** ⟨hat⟩ *flach[er] werden* ⟨ist⟩: das Gelände ist verflacht; **b)** ⟨v. + sich⟩ *flach[er] werden* ⟨hat⟩: die Hügel haben sich im Laufe der Zeit verflacht. **2.** *flach[er] machen* ⟨hat⟩: der Wind hat die Dünen verflacht; ⟨Abl.:⟩ **Verflạchung**, die; -, -en: **1.** *das [Sich]verflachen.* **2.** *verflachte* (1, 2) *Stelle, Örtlichkeit.*

verflackern ⟨sw. V.; hat⟩: *unter Flackern verlöschen.*

verflechten ⟨st. V.; hat⟩: **a)** *durch Flechten eng verbinden:* Bänder [miteinander] v.; **b)** ⟨v. + sich⟩ *sich eng verbinden:*

Phantasie und Wirklichkeit verflochten sich immer mehr; ⟨Abl.:⟩ **Verflẹchtung**, die; -, -en: **1.** *das [Sich]verflechten.* **2.** *[enger] Zusammenhang:* internationale politische -en.

verfliegen ⟨st. V.⟩: **1.** ⟨hat⟩ **a)** ⟨v. + sich⟩ vgl. ↑verfahren (2 a): der Pilot hat sich im Nebel verflogen; **b)** vgl. ↑verfahren (2 b). **2.** ⟨ist⟩ **a)** *seine Wirkung verlieren, verschwinden:* der Duft, Geruch verfliegt; **b)** *sich verflüchtigen:* wenn man die Flasche nicht schließt, verfliegt das Parfüm; **c)** *(schnell) vorübergehen:* die Stunden verflogen im Nu; sein Zorn verflog bald.

verfliesen ⟨sw. V.; hat⟩ (bes. Fachspr.): svw. ↑fliesen.

verfließen ⟨st. V.; ist⟩ /vgl. verflossen/ [mhd. vervliezen]: **1.** *verschwimmen:* in ihren Bildern verfließen die Farben. **2.** (geh.) *vergehen:* die Tage verfließen; das verflossene Jahr.

verflixt [fɛɐ̯'flıkst] ⟨Adj.; -er, -este⟩ [entstellt aus ↑verflucht] (ugs.): **1.** *unangenehm, ärgerlich:* das ist ja eine [ganz] -e Geschichte, Sache, Situation. **2.** ⟨Steig. selten⟩ (abwertend) **a)** *verdammt* (1 a): so eine -e Gemeinheit; **b)** *verdammt* (1 b): so ein -er Kerl; diese -e Bande; **c)** *verdammt* (1 c): dieses -e Auto ist schon wieder kaputt; **d)** *v. [nochmal]/v. noch eins/v. und zugenäht (Fläche). **3. a)** ⟨nur attr.⟩ *verdammt* (2 a): er hat -es Glück gehabt; **b)** ⟨intensivierend bei Adjektiven u. Verben⟩ *verdammt* (2 b): das ist eine v. schwierige Aufgabe, das kostet v. nach Betrug aus.

Verflọchtenheit, die; -, -en: **a)** ⟨o. Pl.⟩ *das Verflochtensein;* **b)** *etw., was mit etw. verflochten ist.*

verflọssen ⟨1. ↑verfließen. **2.** ⟨Adj.; o. Steig.; nicht adv.⟩ (ugs.) *ehemalig:* seine -e Freundin; ⟨subst.:⟩ ihr Verflossener *(ihr früherer Freund, Ehemann).*

verfluchen ⟨sw. V.; hat⟩ /vgl. verflucht/ [mhd. vervluochen, ahd. farfluohhōn]: **a)** *den Zorn Gottes, schlimmes Unheil auf jmdn. herabwünschen:* er verfluchte seinen Sohn; **b)** *sich heftig über jmdn. od. etw. ärgern u. ihn od. es verwünschen:* seinen Einfall, Leichtsinn v.; ich könnte mich selbst v., daß ich nicht darauf gekommen bin; (in Flüchen:) verflucht [noch mal]; verflucht noch eins; verflucht und zugenäht; **verflụcht** ⟨Adj.; -er, -este⟩ (ugs.): **1.** (abwertend) **a)** *verdammt* (1 a): ein -er Mist; **b)** *verdammt* (1 b): so ein -er Idiot; **c)** *verdammt* (1 c). **2. a)** ⟨nur attr.⟩ *verdammt* (2 a): wir hatten -es Glück; **b)** ⟨intensivierend bei Adjektiven u. Verben⟩ *verdammt* (2 b): es ist v. heiß heute.

verflüchtigen [fɛɐ̯'flʏçtɪgn̩] ⟨sw. V.; hat⟩: **1.** (bes. Chemie) **a)** *in gasförmigen Zustand überführen:* Salzsäure v.; **b)** ⟨v. + sich⟩ *in gasförmigen Zustand übergehen:* Alkohol verflüchtigt sich leicht; **c)** ⟨v. + sich⟩ *sich auflösen, verschwinden:* der Nebel, der Parfümgeruch hatte sich verflüchtigt; Ü seine Heiterkeit verflüchtigte sich rasch; *sich verflüchtigt haben (ugs. scherzh.; *unauffindbar sein*): mein Kuli hat sich verflüchtigt. **2.** ⟨v. + sich⟩ (ugs. scherzh.) *sich still u. unbemerkt davonmachen:* als er das hörte, hat er sich schleunigst verflüchtigt; ⟨Abl.:⟩ **Verflüchtigung**, die; -, -en.

Verflụchung, die; -, -en: **1.** *das Verfluchen, Verfluchtwerden.* **2.** *Fluch* (2).

verflüssigen [fɛɐ̯'flʏsɪgn̩] ⟨sw. V.; hat⟩ (bes. Fachspr.): **a)** *flüssig machen:* Luft v. *(kondensieren* 1 a*);* **b)** ⟨v. + sich⟩ *flüssig werden* (vgl. kondensieren 1 b); ⟨Abl.:⟩ **Verflüssiger**, der; -s, - (Technik): *Kondensator* (2); **Verflüssigung**, die; -, -en (bes. Fachspr.).

Verfolg [fɛɐ̯'fɔlk] ⟨in Verbindung mit „in“ od. „im“ u. folgendem Gen.⟩ (Papierdt.): *im Verlauf:* im, in V. dieser Angelegenheit, Sache, Entwicklung; **verfolgen** ⟨sw. V.; hat⟩ [mhd. vervolgen]: **1. a)** *durch Hinterhergehen, -eilen zu erreichen [u. einzufangen] suchen:* einen flüchtigen Sträfling, einen Verbrecher v.; die Hunde verfolgten das Wild; jmdn. auf Schritt und Tritt v. *(beschatten);* sich verfolgt fühlen; der Filmstar wurde von den Reportern verfolgt; ⟨subst. 2. Part.:⟩ der Verfolgte entwischte durch die Hintertür; Ü er ist vom Pech, vom Unglück verfolgt *(hat viel Pech, Unglück);* der Gedanke daran verfolgte ihn *(ließ ihn nicht los);* jmdn. mit Blicken, mit den Augen v. *(ständig beobachten);* **b)** *jmdm. zur Last fallen; bedrängen:* jmdn. mit Bitten, Vorwürfen v.; er verfolgte sie mit seinem Haß, seiner Eifersucht; **c)** *(aus politischen, rassischen, religiösen Gründen) jmds. Freiheit einengen, ihn zu vertreiben, gefangenzusetzen suchen od. ihm nach dem Leben trachten:* dieses Regime verfolgt oppositionelle Kräfte erbarmungslos; ⟨subst. 2. Part.:⟩ politisch Verfolgten baten um Asyl; **d)** *(einer Spur o. ä.) nachgehen, folgen:* sie verfolgten den Weg bis zum Fluß; (bes. jur.) *(von Amts wegen)*

gegen jmdn., etw. vorgehen: eine Handlung strafrechtlich, gerichtlich, polizeilich v. **2.** *zu erreichen, zu verwirklichen suchen:* ein Ziel, eine Absicht, einen Plan, Zweck, Gedanken v. **3.** *(die Entwicklung, den Verlauf von etw.) aufmerksam beobachten:* einen Vorgang, ein Gespräch v.; er verfolgte den Prozeß in der Zeitung *(las alle Berichte darüber);* ⟨Abl.:⟩ **Verfolger,** der; -s, - [spätmhd. vervolger]: *jmd., der jmdn. od. etw. verfolgt* (1 a): seine V. abschütteln, seinen -n entkommen; **Verfolgung,** die; -, -en: **1. a)** *das Verfolgen, Verfolgtwerden* (1 a): die V. aufnehmen, [ergebnislos] abbrechen; **b)** *das Verfolgen, Verfolgtwerden* (1 c): die V. rassischer Minderheiten; **c)** *das Verfolgen* (1 e): die polizeiliche V. von Zuwiderhandlungen. **2.** ⟨Pl. ungebr.⟩ *das Verfolgen* (2). **Verfolgungs-:** ~**fahren,** das (Radsport): svw. ↑~**rennen;** ~**jagd,** die: *längere Zeit dauernde u. über weitere Strecken führende Verfolgung;* ~**rennen,** das (Radsport): *Bahnrennen, bei dem die Teilnehmer in jeweils gleichem Abstand voneinander starten u. sich einzuholen suchen;* ~**wahn**[sinn], der (Psych.): *krankhafte Vorstellung, von anderen beobachtet, überwacht, bedroht u. verfolgt zu werden.*

verformbar ⟨Adj.; nicht adv.⟩: *sich verformen lassend;* vgl. duktil; ⟨Abl.:⟩ **Verformbarkeit,** die; -, -en ⟨Pl. selten⟩; **verformen** ⟨sw. V.; hat⟩: **1. a)** *unbeabsichtigt die Form von etw. verändern:* beim Schweißen einen Werkstoff v.; **b)** ⟨v. + sich⟩ *in eine andere als die eigentliche Form geraten:* das Holz hat sich durch die Nässe verformt. **2.** (Fachspr.) *in eine bestimmte Form bringen:* Stahl v.; ⟨Abl.:⟩ **Verformung,** die; -, -en: **1.** *das [Sich]verformen, Verformtwerden.* **2.** *verformte Stelle (an einem Körper o. ä.).*

verfrachten [fɛgˈfraxtn̩] ⟨sw. V.; hat⟩: *als Fracht versenden, verladen:* Maschinen, Autos, Säcke v.; Ü er hat seine Tante zum Bahnhof verfrachtet (ugs. scherzh.; *sie zum Bahnhof gebracht);* ⟨Abl.:⟩ **Verfrachter,** der; -s, -: *Frachtführer (bes. von Seefracht);* **Verfrachtung,** die; -, -.

verfranzen [fɛgˈfrantsn̩], sich ⟨sw. V.; hat⟩ [viell. zu dem m. Vorn. Franz als scherzh. Bez. für den ohne technisches Gerät navigierenden Flugbeobachter in alten, zweisitzigen Flugzeugen] (Fliegerspr.) *sich verfliegen:* der Sportflieger hatte sich [im Nebel] verfranzt; **b)** (ugs.) *sich verirren.*

verfremden [fɛgˈfrɛmdn̩] ⟨sw. V.; hat⟩: *auf ungewohnte, unübliche Weise darstellen, gestalten (um die Aufmerksamkeit des Publikums auf das Dargestellte, Gestaltete zu lenken);* ⟨Abl.:⟩ **Verfremdung,** die; -, -en: **1.** *das Verfremden, Verfremdetwerden.* **2.** *verfremdete Darstellung, Gestaltung;* ⟨Zus.:⟩ **Verfremdungseffekt,** der (Literaturw.): *Effekt, den mit Hilfe bestimmter technischer, das Geschehen auf der Bühne verfremdender Mittel erzielt wird.*

¹**verfressen** ⟨st. V.; hat⟩ /vgl. ²verfressen/ (salopp): *durch Essen verbrauchen:* er hat seinen ganzen Wochenlohn verfressen; ²**verfressen: 1.** ↑¹verfressen. **2.** ⟨Adj.; nicht adv.⟩ (salopp abwertend) *gefräßig:* ein -er Mensch; du bist vielleicht v.; sie nicht so v!; ⟨Abl.:⟩ **Verfressenheit,** die; - (salopp abwertend): *das Verfressensein.*

verfrischen ⟨sw. V.; hat⟩ [zu ↑Frischling] (Jägerspr.): *(vom Schwarzwild) verwerfen* (6).

verfroren [fɛgˈfroːrən]: ⟨Adj.; nicht adv.⟩ **a)** *völlig durchgefroren, kalt u. fast steif:* -e Hände; v. aussehen; **b)** *sehr leicht, schon bei geringer Kälte frierend:* sie ist sehr v.

verfrühen [fɛgˈfryːən], sich ⟨sw. V.; hat⟩: *früher als erwartet kommen:* die Gäste hatten sich verfrüht; ⟨häufig im 2. Part.:⟩ ein verfrühter *(zu früher)* Besuch; diese Maßnahme erscheint, halte ich für verfrüht; ⟨Abl.:⟩ **Verfrühung,** die; -, -en ⟨Pl. ungebr.⟩: *das Sichverfrühen:* mit V. eintreffen.

verfügbar [fɛgˈfyːkbaːg] ⟨Adj.; o. Steig.; nicht adv.⟩: *[augenblicklich] zur Verfügung stehend, für den sofortigen Gebrauch o. ä. vorhanden:* alle -en Hilfskräfte; v. es (Wirtsch.; *sofort flüssiges, disponibles)* a) Kapital; das Buch ist zur Zeit nicht v.; ⟨Abl.:⟩ **Verfügbarkeit,** die; -, -.

verfugen ⟨sw. V.; hat⟩ (bes. Bauw.): *ausfugen.*

verfügen ⟨sw. V.; hat⟩ [mhd. vervüegen = passen, anstehen, auch: veranlassen; einrichten]: **1.** *[von Amts wegen] anordnen:* das Gericht verfügte die Schließung des Lokals; der Minister verfügte, daß ...; er verfügte, was zu tun sei. **2. a)** *bestimmen, was mit jmdm. od. etw. geschehen soll:* über sein Geld, seine Zeit [frei] v. können; man verfügt über mich, als ob ich ein Kind sei; bitte verfügen Sie über mich (sagt man, wenn man jmdm. seine Hilfe anbieten will); **b)** *besitzen, haben (u. sich der betreffenden Sache uneingeschränkt bedienen, sie nach Belieben einsetzen kön-*

nen): über Truppen, Reserven, große Mittel, Kapital, gute Beziehungen, Menschenkenntnis, große Erfahrung v. **3.** ⟨v. + sich⟩ (Papierdt., auch scherzh.) *sich irgendwohin begeben:* er verfügte sich in die Kanzlei. **Verfügung,** die; -, -en (bes. Bauw.): **1.** *das Verfugen.* **2.** *verfugte Ritze o. ä.*

Verfügung, die; -, -en: **1.** *[behördliche od. gerichtliche] Anordnung* (zu: verfügen 1): eine einstweilige V.: eine letztwillige V. *(Testament);* eine V. erlassen, aufheben; laut V. **2.** ⟨o. Pl.⟩ *das Verfügenkönnen, -dürfen, Disposition* (1 a) (zu: verfügen 2 a): jmdm. die [volle, freie] V. über etw. geben, überlassen; etw. zu seiner, zur V. haben *(über etw. verfügen können);* [jmdm.] etw. zur V. stellen *([jmdm.] etw. zur beliebigen Benutzung bereitstellen);* sein Amt zur V. stellen *(seinen Rücktritt anbieten);* etw. steht jmdm. zur V. *(jmd. kann über etw. frei verfügen);* ich stehe Ihnen gerne zur V. zu jmds., zur V. halten *(jmdn. für etw. bereit halten, um [jmdm.] helfen zu können).*

verfügungs-, Verfügungs-: ~**berechtigt** ⟨Adj.; o. Steig.; nicht adv.⟩: *dazu berechtigt, über etw. zu verfügen;* ~**gewalt,** die: *Gewalt* (1), *über etw. verfügen zu können;* ~**recht,** das.

verführbar [fɛgˈfyːgbaːg] ⟨Adj.; nicht adv.⟩: *leicht zu verführen;* **verführen** ⟨sw. V.; hat⟩ [mhd. vervüeren = weg-, irreführen, ahd. firfuoren = wegfahren]: **a)** *jmdn. dazu bringen, etw. (bes. etw. Unkluges, Unrechtes, Unerlaubtes) gegen seine eigentliche Absicht zu tun; verlocken, verleiten:* jmdn. zum Trinken v.; der niedrige Preis verführte sie zum Kauf; darf ich Sie zu einem Bier v. (ugs. scherzh.; *Ihnen ein Bier anbieten, für Sie kaufen)?;* **b)** *zum Geschlechtsverkehr verleiten:* er hat das Mädchen verführt; ⟨Abl.:⟩ **Verführer,** der; -s, - [spätmhd.: verfürer]: *jmd., der jmdn. [zu etw.] verführt [hat];* **Verführerin,** die; -, -nen: w. Form zu ↑Verführer; **verführerisch** ⟨Adj.⟩: **a)** *geeignet, jmdn. zu etw. zu verführen:* ein -es Angebot; das Essen riecht ja [äußerst] v.; **b)** *sehr attraktiv, reizvoll:* ein -es Lächeln; sie sieht v. aus; **Verführung,** die; -, -en: **1.** *das Verführen, Verführtwerden:* die Kunst der V. **2.** *Reiz, anziehende Wirkung:* die -en der Werbung; ⟨Zus.:⟩ **Verführungskunst,** die.

verfuhrwerken ⟨sw. V.; hat⟩ (schweiz.): *verpfuschen.*

verfüllen ⟨sw. V.; hat⟩ (ugs.) (Bes. Bergmannsspr.): **a)** *(mit Erde, Gestein o. ä.) füllen u. dadurch schließen:* eine Grube, ein Karren v.; ⟨Abl.:⟩ **Verfüllung,** die; -, -en.

verfumfeien: ↑verbumfeien.

verfüttern ⟨sw. V.; hat⟩ (ugs.): *durch Futtern* (1 b) *verbrauchen:* sein ganzes Taschengeld v.; **verfüttern** ⟨sw. V.; hat⟩: **a)** *(Tieren) als Futter geben:* Rüben, Hafer v.; **b)** *durch Füttern* (1 b) *verbrauchen:* 20 kg Hafer an die Pferde v.

Vergabe, die; -, -n: *das Vergeben* (2): die V. eines Auftrags, Kredits, Stipendiums, Preises; **vergeben** [fɛgˈgaːbn̩] ⟨sw. V.; hat⟩ [eigtl. = als Gabe hingeben] (schweiz.): *schenken, vermachen;* ⟨Abl.:⟩ **Vergabung,** die; -, -en (schweiz.).

vergackeiern [fɛgˈgak|aɪɐn] ⟨sw. V.; hat⟩ [zu mundartl. (md.) Gackei (Kinderspr.) = Ei, auch = Narr] (ugs.): *zum besten halten, verulken:* du willst ihn wohl v.?

vergaffen, sich ⟨sw. V.; hat⟩ (ugs.): *sich in jmdn. od. etw. verlieben:* er hat sich auf der Stelle in sie vergafft.

vergagt [fɛgˈgɛ(ː)kt] ⟨Adj.; -er, -este⟩ (ugs.): *[zu] viele Gags* (a, b) *enthaltend.*

vergällen ⟨sw. V.; hat⟩ [mhd. vergellen]: **1.** (Fachspr.) *denaturieren* (2 a): Alkohol v. **2.** *(jmds. Freude an etw., jmdm. etw., was Freude macht) verderben;* jmdm. das Leben v.; mit seinem Genörgel hat er mir die Freude an der Reise vergällt; ⟨Abl. zu 1:⟩ **Vergällung,** die; -, -en (Fachspr.).

vergaloppieren, sich ⟨sw. V.; hat⟩ (ugs.): *zu rasch u. unbedacht sagen od. tun, was sich nachher als Irrtum herausstellt:* sich [beim Kalkulieren] v.

vergammeln ⟨sw. V.⟩ /vgl. vergammelt/ (ugs.): **1.** *gammeln* (1) ⟨ist⟩: iß die Bananen auf, sonst vergammeln sie; das Brot ist völlig vergammelt. **2.** *im Hinblick auf eine bestimmte Zeitspanne) müßig zubringen; vertrödeln* ⟨hat⟩: den ganzen Sonntag im Bett v.; **vergammelt** ⟨Adj.⟩ (ugs. abwertend): *gammelig* (b), *verwahrlost.*

Vergangenheit, die; -, -en ⟨Pl. selten⟩ (zu ↑vergehen): **1. a)** ⟨o. Pl.⟩ *dem gegenwärtigen Zeitpunkt vorangegangene Zeit [u. das in ihr Geschehene]:* Gegenwart, Zukunft und V.; die jüngste V. *(soeben erst verstrichene Zeit);* die unbewältigte V. *(zurückliegende Ereignisse, die man unbewußt seelisch verdrängt, an die man sich nicht erinnern möchte, bes. die von einem Teil des deutschen Volkes verdrängten Verbrechen des Nationalsozialismus);* die Historiker erfor-

schen die V.; etw. gehört der V. an *(ist nicht mehr üblich, zweckmäßig o.ä.);* aus den Fehlern der V. lernen; er hat mit der V. gebrochen *(will nichts mehr davon wissen);* einen Strich unter die V. ziehen (vgl. Strich 1 a); **b)** *jmds. Leben bis zum gegenwärtigen Zeitpunkt:* er hat eine bewegte V.; seine politische V.; die Stadt ist stolz auf ihre V. *(Geschichte);* eine Frau mit V. *(eine Frau, die schon mehrere Liebschaften hatte).* **2.** (Sprachw.) **a)** *Zeitform, die das verbale Geschehen od. Sein als vergangen darstellt:* die drei Formen der V.; **b)** *Verbform der Vergangenheit;* ⟨Zus. zu 1 a:⟩ **Vergangenheitsbewältigung,** die ⟨Pl. ungebr.⟩: *das [innere] Verarbeiten der Vergangenheit.*

vergänglich [fɛɐ̯'ɡɛnlɪç] ⟨Adj.; nicht adv.⟩ [mhd. vergenclich]: *ohne Bestand, nicht von Dauer; vom Vergehen, vom Verfall, vom Tod bedroht:* das Leben, die Jugend, die Mode, alles Irdische ist v.; ⟨Abl.:⟩ **Vergänglichkeit,** die; -.

verganten ⟨sw. V.; hat⟩ (schweiz., sonst veraltet): *in Konkurs bringen;* ⟨Abl.:⟩ **Vergantung,** die (schweiz., sonst veraltet): *Zwangsversteigerung.*

vergären ⟨st., auch: sw. V.⟩: **a)** *gären lassen [u. so zu etw. anderem werden lassen]* ⟨hat⟩: Traubensaft zu Most v.; in diesem Faß wird Futter vergoren/vergärt; **b)** (Fachspr.) *gären* (1 a) ⟨ist⟩; ⟨Abl.:⟩ **Vergärung,** die; -, -en.

vergasen ⟨sw. V.; hat⟩: **1.** (Fachspr.) *in Gas umwandeln:* Braunkohle, Koks v. **2. a)** *durch Giftgase töten:* in der Zeit des Nationalsozialismus wurden Millionen von Juden vergast; **b)** *durch Giftgase vertilgen:* Ungeziefer v.; ⟨Abl.:⟩ **Vergaser,** der; -s, - (Kfz.-T.): *Vorrichtung am Ottomotoren, die durch Zerstäuben des Kraftstoffes das zum Betrieb notwendige Gemisch aus Luft u. Kraftstoff herstellt.*

Vergaser- (Kfz.-T.): ~**brand,** der: *Brand im Vergaser;* ~**einstellung,** die; ~**kraftstoff,** der: *für einen Vergasermotor geeigneter Kraftstoff* (z. B. Benzin); ~**motor,** der: *Ottomotor.*

vergaß [fɛɐ̯'ɡaːs], **vergäße** [fɛɐ̯'ɡɛːsə]: ↑*vergessen.*

Vergasung, die; -, -en: **1.** *das Vergasen, Vergastwerden.* **2.** *Vorgang des Vergasens* (2 a). **3.** * *bis zur V.* (ugs.; *bis zum Überdruß;* zu ↑vergasen 1).

vergattern ⟨sw. V.; hat⟩ [mhd. vergatern = versammeln, verw. mit ↑Gatter]: **1.** (Milit.) *Soldaten bei Antritt der Wache zur Einhaltung der Vorschriften verpflichten:* die Wache v.; Ü er wurde zum Abwaschen vergattert. **2.** *mit einem Gatter* (1 a) *umgeben:* die Koppel v.; ⟨Abl. zu 1:⟩ **Vergatterung,** die; -, -en.

vergeben ⟨st. V.; hat⟩ [mhd. vergeben, ahd. fargeban]: **1.** (geh.) *verzeihen:* er hat ihm die Kränkung, das Unrecht, die Schuld, seinen Fehler [nicht, längst] vergeben; Schluß damit, die Sache ist vergeben und vergessen; ⟨auch ohne Akk.-Obj.:⟩ vergib mir. **2.** *etw., worüber man als Angebot, Auftrag o. ä. verfügt, an jmdn. geben, ihm übertragen:* eine Stelle, einen Auftrag, eine Lizenz v.; die Stiftung hat drei Stipendien zu v.; es sind noch einige Eintrittskarten zu v.; heute wurde der Friedensnobelpreis vergeben; der Ärztetag wurde nach Hamburg vergeben; ⟨häufig im 2. Part.:⟩ ich bin Samstag schon vergeben *(habe schon etw. vor);* seine Töchter sind alle schon vergeben *(verlobt od. verheiratet);* das ist doch vergebene (seltener: *vergebliche)* Mühe. **3.** *einer Sache* (bes. *seinem Ansehen, seiner Würde o. ä.) schaden, Abbruch tun:* fürchtete er nur, seiner kaiserlichen Würde etwas zu v. ...? (Thieß, Reich 520); * *sich [et]was, nichts v. (seinem Ansehen durch eine Handlung [nicht] schaden).* **4.** (Sport) *eine günstige Gelegenheit, ein Tor, einen Punkt o. ä. zu erzielen, nicht ausnutzen:* auf den letzten 100 Metern vergab der Läufer die Chance zum Sieg; ein Tor, einen Elfmeter v.; ⟨auch ohne Akk.-Obj.:⟩ Müller erreichte den Ball noch, aber er vergab *(traf nicht ins Tor).* **5.** (Kartenspiel) **a)** ⟨v. + sich⟩ *beim Austeilen der Karten einen Fehler machen:* du hast dich vergeben; **b)** *(die Karten) falsch austeilen:* du hast die Karten vergeben.

vergebens ⟨Adv.⟩ [spätmhd. vergeben(e)s]: *umsonst, vergeblich:* ich habe lange gesucht, aber es war v.; **vergeblich** ⟨Adj.⟩ [spätmhd. (md.) vergebelich]: *erfolglos; ohne die erwartete od. erhoffte Wirkung:* ein -es Opfer, -e Nachforschungen; meine Bemühungen waren v.; ⟨Abl.:⟩ **Vergeblichkeit,** die; -: *das Vergeblichsein:* die V. seiner Bemühungen einsehen; **Vergebung,** die; -, -en [spätmhd. vergebunge]: **1.** (geh.) *Verzeihung:* die V. der Sünden *(Absolution);* um V. bitten; V.! **2.** ⟨Pl. ungebr.⟩ *das Vergeben* (2), *Vergabe.*

vergegenständlichen [fɛɐ̯'ɡeːɡn̩ʃtɛntlɪçn̩] ⟨sw. V.; hat⟩ (bes. Philos.): **1. a)** *in etw. real werden lassen; hypostasieren:* der Mensch vergegenständlicht seine Ideen in seinem Ein-

wirken auf die Natur; **b)** (abwertend) *zu einem bloßen Gegenstand, Ding machen.* **2.** ⟨v. + sich⟩ *sich in etw. darstellen:* der Mensch vergegenständlicht sich in seiner Arbeit; ⟨Abl.:⟩ **Vergegenständlichung,** die; -, -en (bes. Philos.).

vergegenwärtigen [fɛɐ̯'ɡeːɡn̩vɛrtɪɡn̩, auch: ‒‒'‒‒‒], sich ⟨sw. V.; hat⟩ [LÜ von spätlat. praesentāre, ↑präsentieren]: *sich etw. klarmachen, deutlich ins Bewußtsein, in Erinnerung rufen;* ⟨Abl.:⟩ **Vergegenwärtigung** [auch: ‒‒‒'‒‒‒], die; -, -en.

vergehen ⟨unr. V.⟩ [mhd. vergān, -gēn, ahd. firgān]: **1.** ⟨ist⟩ *von einer bestimmten Zeitspanne o. ä.) vorbeigehen, verstreichen:* die Tage vergingen [mir] im Fluge; die Jahre sind schnell vergangen; wie doch die Zeit vergeht!; es war noch keine Stunde vergangen, als ...; ⟨häufig im 2. Part.:⟩ vergangenes *(letztes)* Jahr; **b)** *(bei einer Empfindung o. ä.) in jmdm. [nachlassen u. schließlich] aufhören, [ver]schwinden:* er entspannte sich, und der Schmerz, die Müdigkeit verging [rasch]; bei dem Anblick verging ihr der Appetit (ugs.; *verlor sie allen Appetit);* die Freude an dem Fest war ihnen vergangen; das Lachen wird ihm noch v. (↑ ¹lachen 1 a); sie schimpfte ihn aus, daß ihm Hören und Sehen verging (↑hören 1 a); **c)** *sich in nichts auflösen, sich verflüchtigen:* die Wolke, der Nebel, der Geruch verging. **2.** ⟨ist⟩ **a)** (geh.) *sterben:* Aber die Menschen vergehen, und nur ihre Werke überdauern die Zeiten (Bamm, Weltlaterne 21); ⟨subst.:⟩ das Werden und Vergehen in der Natur; **b)** *ein bestimmtes, übermächtiges Gefühl sehr stark empfinden (so daß man glaubt, die Besinnung verlieren, sterben zu müssen):* vor Liebe, Sehnsucht, Durst, Scham, Angst [fast] v.; sie glaubte, vor Heimweh v. zu müssen; **c)** (seltener) *zergehen.* **3.** ⟨v. + sich; hat⟩ **a)** *gegen ein Gesetz, eine Norm o. ä. verstoßen:* du hast dich gegen das Gesetz, die guten Sitten vergangen; sich an fremdem Eigentum v. (geh.; *fremdes Eigentum stehlen);* **b)** *an jmdm. ein Sexualverbrechen begehen:* er hat sich an ihr, an dem Kind vergangen; **Vergehen,** das; -s, -: *gegen ein Gesetz, eine Norm o. ä. verstoßende Handlung:* ein leichtes, schweres V.; **Vergehung,** die; -, -en (selten): *Vergehen.*

vergeigen ⟨sw. V.; hat⟩ [eigtl. = schlecht od. falsch geigen (1)] (ugs.): *(durch falsches Vorgehen o. eine schlechte Leistung) verderben, zu einem Mißerfolg machen:* den Klassenarbeit, ein Spiel v.; ⟨auch ohne Akk.-Obj.:⟩ unsere Mannschaft hat wieder vergeigt *(das Spiel verloren).*

vergeilen ⟨sw. V.; ist⟩ [zu ↑geilen (5)] (Bot.): *(von Pflanzen) durch Lichtmangel verkümmern; etiolieren;* ⟨Abl.:⟩ **Vergeilung,** die; -, -en (Bot.): *das Vergeilen; Etiolement.*

vergeistigen [fɛɐ̯'ɡaɪstɪɡn̩] ⟨sw. V.; hat⟩: *ins Geistige (als neue Qualität) überführen, wenden:* das Leiden vergeistigte ihre Schönheit; ⟨häufig im 2. Part.:⟩ er sah ganz vergeistigt aus; ein vergeistigter Mensch; ⟨Abl.:⟩ **Vergeistigung,** die; -, -en: *das Vergeistigen, Vergeistigtsein.*

vergelten ⟨st. V.; hat⟩ [mhd. vergelten, ahd. fargeltan]: *mit einem bestimmten freundlichen od. feindlichen Verhalten auf etw. reagieren:* man soll nicht Böses mit Bösem v.; Gleiches mit Gleichem v.; (Dankesformel:) vergelt's Gott!; ⟨Abl.:⟩ **Vergeltung,** die; -, -en [spätmhd. vergeltunge, ahd. fargeltunga = (Zu)rückzahlung]: **1.** *das Vergelten.* **2.** ⟨Pl. selten⟩ *Rache, Revanche* (1, 2): V. für etw. üben.

Vergeltungs-: ~**akt,** der: *Akt* (1 a) *zur Vergeltung* (2) *von etw.;* ~**aktion,** die: vgl. ~akt; ~**maßnahme,** die: vgl. ~akt; ~**schlag,** der: *bes. harte, schreckliche Vergeltungsmaßnahme:* ein atomarer V.; ~**waffe,** die: svw. ↑V-Waffe.

vergenauern ⟨sw. V.; hat⟩ (schweiz.): *genauer machen.*

Vergenossenschaftlichung, die; -, -en ⟨Pl. ungebr.⟩ (DDR): *Eingliederung landwirtschaftlicher Einzelbetriebe in eine Produktionsgenossenschaft.*

vergesellschaften ⟨sw. V.; hat⟩ [urspr. = zu einer Gemeinschaft vereinigen]: **1.** (Wirtsch.) *vom Privateigentum in den Besitz der Gesellschaft überführen; sozialisieren* (1): die Banken, Industrien v.; ein vergesellschafteter Betrieb. **2.** (Soziol., Psych., Verhaltensf.) *sozialisieren* (2): vergesellschaftete Subjekte. **3.** ⟨v. + sich⟩ (Fachspr., bes. Biol., Med.) *eine Gemeinschaft, Gesellschaft bilden; zusammen mit etw. vorkommen;* ⟨Abl.:⟩ **Vergesellschaftung,** die; -, -en.

vergessen [fɛɐ̯'ɡɛsn̩] ⟨st. V.; hat⟩ [mhd. verge33n, ahd. firge33an, eigtl. = aus den (geistigen) Besitz verlieren]: **1.** *aus dem Gedächtnis verlieren, nicht behalten, sich nicht merken können* (Ggs.: behalten): die Hausnummer, das Datum, die Vokabeln v.; ich habe seinen Namen vergessen; ich habe vergessen, was ich sagen wollte; ⟨auch ohne Akk.-

Obj.:⟩ ich vergesse sehr leicht *(habe ein schlechtes Gedächtnis)*. **2.** *an jmdn., etw.* nicht *[mehr]* denken: seine Schlüssel v. *(nicht daran denken, sie einzustecken, mitzunehmen);* ich habe meinen Schirm im Zug vergessen *(liegenlassen);* er wird noch einmal seinen Kopf vergessen (ugs. scherzh.; *läßt immer Dinge irgendwo liegen*); er hatte seinen Schulfreund längst vergessen; jmdn., etw. sein Leben lang, sein Lebtag nicht v. [können]; ich habe ganz, völlig vergessen, daß heute Sonntag ist; (bei Aufzählungen:) gestern kamen Vater, Mutter und Großmutter, nicht zu v. Tante Erna; seinen Ärger, seine guten Vorsätze v.; der Kummer war bald vergessen; über der Arbeit seine Frau v.; sie hatten über dem Erzählen ganz die Arbeit vergessen; das vergißt man/das vergißt sich nicht so leicht; vergiß dich selbst nicht (fam.; *nimm dir auch etwas [zum Essen, zum Trinken]*); seine Umgebung/sich völlig v. *(völlig versunken sein)*; das kannst du v.! (ugs.; *das ist jetzt nicht mehr aktuell; daraus wird nichts*); den Mantel kannst du v. (ugs.; *er ist nicht mehr brauchbar*); ein vergessener *(heute unbekannter)* Dichter; ⟨auch ohne Akk.-Obj.:⟩ in einer neuen Umgebung vergißt man leichter; ⟨mit Gen.-Obj.:⟩ vergiß nicht deiner Pflichten! (veraltet, noch geh.; *denke an deine Pflichten!*); ⟨mit Präp.-Obj.:⟩ er vergißt jedes Jahr auf/(seltener:) an ihren Geburtstag (südd., österr.; *denkt nicht daran*); er hatte völlig darauf vergessen (südd., österr.; *nicht daran gedacht*), daß sein Sohn heute kommen wollte; * **jmdm. etw. nie/nicht v.** *(jmdm. für sein Verhalten in einer bestimmten Situation immer dankbar od. böse sein)*. **3.** ⟨v. + sich⟩ *die Beherrschung über sich selbst verlieren:* in seinem Zorn vergaß er sich völlig; wie konntest du dich so weit v., ihn zu schlagen?; ⟨Abl.:⟩ **Vergessenheit,** die; - [mhd. vergeȝȝenheit]: *Zustand des Vergessenseins:* der V. anheimfallen; etw. der V. entreißen; in V. geraten, kommen; **vergeßlich** [fɛɐˈɡɛslɪç] ⟨Adj.; nicht adv.⟩ [mhd. vergeȝȝe(n)lich]: *leicht u. immer wieder etw. vergessend:* im Alter v. werden; ⟨Abl.:⟩ **Vergeßlichkeit,** die; -.
vergeuden [fɛɐˈɡɔydn̩] ⟨sw. V.; hat⟩ [mhd. vergiuden, zu: giuden = prassen]: *leichtsinnig u. verschwenderisch mit etw. beim Verbrauch umgehen:* sein Geld, Vermögen, seine Kräfte v.; er hat sein Leben vergeudet; es ist keine Zeit mehr zu v. *(es ist sehr eilig;* vergeuderisch ⟨Adj.⟩ (selten): *verschwenderisch;* **Vergeudung,** die; -, -en: *das Vergeuden, Vergeudetwerden.*
vergewaltigen [fɛɐɡəˈvaltɪɡn̩] ⟨sw. V.; hat⟩ [spätmhd. vergewaltigen]: **1.** *jmdn., bes. eine Frau, durch [Androhung von] Gewalt zum Geschlechtsverkehr zwingen.* **2.** *auf gewaltsame Weise seinen Interessen, Wünschen unterwerfen, dazu zwingen:* ein Volk [kulturell, wirtschaftlich] v.; das Recht, die Sprache v.; ⟨Abl.:⟩ **Vergewaltiger,** der; -s, -: *jmd., der jmdn. vergewaltigt [hat];* **Vergewaltigung,** die; -, -en [spätmhd. vergewaltigunge]: **a)** *das Vergewaltigen, Vergewaltigtwerden;* **b)** *Akt des Vergewaltigens.*
vergewissern [fɛɐɡəˈvɪsɐn], sich ⟨sw. V.; hat⟩ [zu ↑gewiß]: *nachsehen, prüfen, ob etw. tatsächlich geschehen ist, zutrifft:* bevor er fortging, vergewisserte er sich, daß die Fenster verschlossen waren; sich der Sympathie eines anderen v., ⟨Abl.:⟩ **Vergewisserung,** die; -, -en ⟨Pl. ungebr.⟩.
vergießen ⟨st. V.; hat⟩ [mhd. vergießen, ahd. fargioȝan]: **1. a)** *versehentlich neben das eigentliche Ziel gießen:* beim Eingießen habe ich etwas Kaffee vergossen; **b)** *verschütten:* das Kind hat seine Milch vergossen; **c)** *hervordringen u. fließen lassen (in bestimmten Verbindungen):* Tränen v. *(heftig weinen);* bei der Arbeit Schweiß v. *(sich sehr anstrengen);* bei dem Staatsstreich wurde viel Blut vergossen *(wurden viele Menschen getötet).* **2.** (Fachspr.) **a)** *(etw. Verflüssigtes) in eine bestimmte Form gießen:* Metall v.; **b)** *durch Vergießen (2 a) herstellen.*
vergiften ⟨sw. V.; hat⟩ [mhd. vergiften, eigtl. = (ver)schenken, ahd. fargiftjan]: **1.** *[durch Vermischung mit Gift] giftig machen:* Speisen v.; ⟨häufig im 2. Part.:⟩ ein vergifteter Pfeil; Ü solche Eindrücke können die Seele eines Kindes v.; eine vergiftete *(spannungsgeladene)* Atmosphäre. **2.** ⟨v. + sich⟩ *durch Vergiftung (2) zuziehen:* sich durch verdorbenen Fisch v. **3.** *(durch Gift) töten:* Ratten v.; sie hatte ihren Mann vergiftet; ⟨Abl.:⟩ **Vergiftung,** die; -, -en: **1.** *das Vergiften, Vergiftetwerden.* **2.** *durch Eindringen eines Giftstoffes im Organismus hervorgerufene Erkrankung:* an einer V. sterben.
vergilben ⟨sw. V.⟩ [mhd. vergilwen = gelb machen]: **1.** *vor Alter blaß, gelb werden* ⟨ist⟩: das Papier, das Laub

vergilbt; ⟨häufig im 2. Part.:⟩ vergilbte Fotografien. **2.** (selten) *gelb, blaß machen* ⟨hat⟩: die Sonne hat die Gardinen vergilbt; ⟨Abl.:⟩ **Vergilbung,** die; -, -en (selten).
vergipsen ⟨sw. V.; hat⟩: **1. a)** *mit Gips ausfüllen:* Löcher, Risse in der Wand v.; **b)** *mit Gips befestigen; eingipsen* (1). **2.** (seltener) *eingipsen* (2): ein gebrochenes Bein v.
vergiß [fɛɐˈɡɪs], **vergißt** [fɛɐˈɡɪst]: ↑vergessen.
Vergißmeinnicht, das; -[e]s, -e [Blume, die sich Liebende (beim Abschied) überreichten, um die Erinnerung wachzuhalten]: *(auch in Gärten kultivierte) Wiesenblume mit vielen kleinen, hellblauen Blüten u. rauhhaarigen Blättern.*
vergißmeinnicht-, Vergißmeinnicht-: ∼**auge,** das ⟨meist Pl.⟩: *Auge von intensiv hellblauer Farbe;* ∼**blau** ⟨Adj.; Steig. selten; nicht adv.⟩: *von intensiv hell-, himmelblauer Farbe;* ∼**strauß,** der.
vergittern ⟨sw. V.; hat⟩ [spätmhd. vergitern]: *mit einem Gitter versehen, sichern:* die Schaufenster v.; ⟨häufig im 2. Part.:⟩ ein vergitterter Schacht; ⟨Abl.:⟩ **Vergitterung,** die; -, -en: **1.** *das Vergittern, Vergittertwerden.* **2.** *zur Sicherung einer Sache angebrachtes Gitter.*
verglasen ⟨sw. V.⟩: **1.** *mit einer Glasscheibe versehen* ⟨hat⟩: das Fenster neu v.; eine verglaste Veranda; ***du kannst dich v. lassen/laß dich v.!** (landsch., bes. berlin.; ↑einnapfen). **2.** (selten) *glasig, starr werden* ⟨ist⟩: ihre Augen verglasten vor Schreck; ⟨Abl.:⟩ **Verglasung,** die; -, -en: **1.** *das Verglasen, Verglastwerden* (1). **2.** *Glasscheibe, mit der etw. verglast* (1) *ist.*
Vergleich [fɛɐˈɡlai̯ç], der; -[e]s, -e [rückgeb. aus ↑vergleichen]: **1.** *vergleichende Betrachtung; das [Ergebnis des] Vergleichen[s]* (1): ein [un]passender, treffender V.; dieser V. drängt sich einem geradezu auf, ist weit hergeholt, hinkt *(paßt nicht, ist schlecht);* ein, der V. beider/zwischen den beiden Fassungen des Romans zeigt, daß ...; das ist doch/ja kein V.! *(das ist doch weitaus besser, schlechter o. ä. als ...!);* einen V. zwischen den beiden Inszenierungen anstellen, ziehen *(sie miteinander vergleichen* 1); in dieser Hinsicht hält er den V. mit seinem Bruder nicht aus *(steht er seinem Bruder nach);* im V. zu/(auch:) mit *(verglichen mit)* seiner Frau ist er sehr ruhig; zum V. heranziehen. **2.** *sprachlicher Ausdruck, bei dem etw. mit etw. aus einem anderen (gegensätzlichen) Bereich im Hinblick auf beiden Gemeinsames zueinander in Beziehung gesetzt u. dadurch eindringlich veranschaulicht wird* (z. B. Haare schwarz wie Ebenholz). **3.** (jur.) *gütlicher Ausgleich, Einigung in einem Streitfall durch gegenseitiges Nachgeben der streitenden Parteien:* einen V. anstreben, anbieten, schließen; zwischen beiden Parteien kam es zu einem V. **4.** (Sport) *Vergleichskampf;* **vergleichbar** [fɛɐˈɡlai̯çbaːɐ] ⟨Adj.; nicht adv.⟩: *von der Art, daß man das Betreffende mit anderem vergleichen (1) kann;* ⟨Abl.:⟩ **Vergleichbarkeit,** die; -; **vergleichen** ⟨st. V.; hat⟩ [mhd. verg(e)līchen]: **1. a)** *prüfend nebeneinanderhalten, gegeneinander abwägen, um Unterschiede od. Übereinstimmungen festzustellen:* eine Kopie mit dem Original v.; Preise v.; die Uhrzeit v.; laß [doch gar] nicht uns v. mit ...]! (ugs.; *ist doch weitaus besser, schlechter o. ä. als ...*); (Verweis in Texten:) vergleiche Seite 77 (Abk.: vgl.); verglichen mit Hamburg ist diese Stadt doch hinterste Provinz!; vergleichende Sprach-, Literaturwissenschaft; **b)** *einen Vergleich (2) zu etw. anderem in Beziehung setzen:* der Dichter verglich das v. mit einer *(geh.:)* verglich sie einer Blume. **2.** ⟨v. + sich; übl. in Verbindung mit bestimmten Modalverben u. verneint⟩ *sich mit jmdm. messen, seine Fähigkeiten, Kräfte o. ä. erproben:* die Athleten können sich vor der Olympiade noch einmal v.; ich weiß, was ich kannst, darfst du dich [nun wirklich] nicht v. **3.** ⟨v. + sich⟩ (jur.) *einen Vergleich (3) schließen:* sich zwischen den beiden Parteien kam man v. schließen.
vergleichs-, Vergleichs-: ∼**form,** die (Sprachw.): *Form der Komparation (2), Steigerungsform;* ∼**gläubiger,** der (jur.): *an einem Vergleichsverfahren beteiligter Gläubiger;* ∼**größe,** die: *Bestandteil, Komponente eines Vergleichs (1);* ∼**jahr,** das (bes. Statistik): *Jahr, das im Hinblick auf etw. Bestimmtes als Vergleich (1) dient;* ∼**kampf,** der (Sport): *Wettkampf zwischen Mannschaften, der auf Grund freier Vereinbarung außerhalb der Titelkämpfe stattfindet;* ∼**maßstab,** der: *Maßstab* (1), *an dem etw. gemessen wird;* ∼**material,** das: *zum Vergleich (1) dienendes Material;* ∼**miete,** die: *zur Festsetzung der [Höchst]miete herangezogene Miete vergleichbarer Wohnungen;* ∼**möglichkeit,** die: *Möglichkeit, Vergleiche (1) zu ziehen:* uns fehlen die -en/wir haben

keine V., -en; ~monat, der: vgl. ~jahr; ~objekt, das: vgl. ~material; ~punkt, der; ~satz, der (Sprachw.): svw. ↑Komparativsatz; ~schuldner, der (jur.): vgl. ~gläubiger; ~stufe, die (Sprachw.): *eine der drei Stufen der Komparation* (2); ~verfahren, das (jur.): *gerichtliches Verfahren zur Abwendung eines drohenden Konkurses* (1) *durch einen Vergleich* (3); ~weise ⟨Adv.⟩: *im Vergleich* (1) *zu jmd., etw. anderem; relativ* (1 b): gegen sie ist er v. alt; ~wert, der: vgl. ~größe; ~zahl, die: vgl. ~jahr; ~zeit, die; ~zweck, der ⟨meist Pl.⟩.

Vergleichung, die; -, -en: *das Vergleichen.*

vergletschern ⟨sw. V.; ist⟩: *zu einem Gletscher werden;* ⟨Abl.:⟩ **Vergletscherung,** die; -, -en.

verglimmen ⟨st., auch: sw. V.; ist⟩: *immer schwächer glimmen u. dann ganz verlöschen.*

verglühen ⟨sw. V.; ist⟩: **a)** *immer schwächer glühen* (1 a) *u. dann ganz verlöschen:* die Holzscheite verglühen; die Kohle verglühte zu Asche; **b)** *sich durch große Geschwindigkeit u. Reibung bis zur Weißglut erhitzen u. zerfallen:* die Rakete ist bei Eintritt in die Atmosphäre verglüht.

vergnatzen ⟨sw. V.; hat⟩ (landsch.): *verärgern.*

vergnügen [fɛɐ̯'gnyːgn̩] ⟨sw. V.; hat⟩ /vgl. vergnügt/ [mhd. vergenüegen = zufriedenstellen, zu: genuoc (↑genug)]: **1.** ⟨v. + sich⟩ *sich vergnügt* (a) *die Zeit vertreiben; sich amüsieren* (1): sich auf dem Fest, Rummelplatz, beim Tanzen v.; sie vergnügte sich mit ihrem Liebhaber auf den Bahamas. **2.** (selten) svw. ↑belustigen (3): ihre Betroffenheit schien ihn zu v.; ⟨subst. Inf.:⟩ **Vergnügen,** das; -s, - [mhd. vergenüegen = Bezahlung, Zufriedenstellung]: **1.** ⟨o. Pl.⟩ *inneres Wohlbehagen, das einem ein bestimmtes als angenehm empfundenes Tun, die Beschäftigung mit od. der Anblick von etw. als angenehm, schön o. ä. Empfundenem gewährt; Lust* (1 b): es ist ein V., ihm zuzusehen; ein kindliches V. bei etw. empfinden; (Höflichkeitsfloskeln:) es ist, war mir ein V. *(ich tue es sehr gern, habe es sehr gern getan);* es war mir ein V. *(es hat mich sehr gefreut),* Sie kennenzulernen; das V. ist ganz meinerseits/auf meiner Seite; mit wem habe ich das V.? (veraltend; *mit wem spreche ich?; wie ist bitte der Name?);* an etw. sein V. finden, haben; das Spiel macht, bereitet ihr ein kindliches, diebisches V.; an etw. daraus machen *(ein besonderes Vergnügen dabei empfinden),* etw. zu tun; (ich wünsche dir auf der Party) viel V.!, [na, dann] viel V.! (ugs. iron.; *bring es gut hinter dich! laß es dir nicht zu sauer werden! o. ä.);* mit V. zusehen, lesen; mit [dem größten] V. (Höflichkeitsfloskel als Antwort auf eine Aufforderung; *sehr gern);* sie lachten, schrien vor V., als er sich verkleidete; etw. aus reinem V./nur zum/zu seinem [eigenen] V. tun *(etw. nicht zu einem bestimmten Zweck tun, sondern nur aus Freude an der Sache selbst).* **2.** ⟨Pl. selten⟩ **a)** *etw., woran man Vergnügen* (1) *findet, was einem Vergnügen bereitet; angenehmer Zeitvertreib, Spaß; Amüsement:* es war ein [sehr] zweifelhaftes V. *(war keineswegs so angenehm);* das ist ein teures V.; mit ihm zu arbeiten, ist kein reines V.; laß, gönn ihm doch sein V.; nur seinem V. nachgehen; wir wollen uns ins V. stürzen; R immer rein ins V.!; **b)** (veraltend) *[festliche Tanz]veranstaltung; Vergnügung* (b): ein V. besuchen; auf ein, zu einem V. gehen; ⟨Zus.:⟩ **vergnügenshalber** ⟨Adv.⟩ *(um des Vergnügens* (1) *willen;* **vergnüglich** [...'gnyːklɪç] ⟨Adj.; nicht adv.⟩: **a)** *von der Art, daß es einem Vergnügen* (1) *bereitet; in netter, lustiger Weise unterhaltsam:* ein -er Abend; es war v., dem Spiel zu folgen; **b)** *vergnügt* (a): eine -e Gesellschaft; v. dreinschauen; ⟨Abl.:⟩ **Vergnüglichkeit,** die; -, -en (selten) *etw., was vergnüglich ist;* **vergnügt** [...'gnyːkt] ⟨Adj.; -er, -este⟩: **a)** *in guter Laune; von einer heiteren u. zufriedenen Stimmung erfüllt (u. davon zeugend):* eine -e Gesellschaft; ein -es Lächeln; er ist immer [heiter und] v.; er rieb sich v. die Hände; **b)** ⟨nicht adv.⟩ *vergnüglich* (a): sich -e Stunden, einen -en Tag machen; ⟨Abl.:⟩ **Vergnügtheit,** die; -, -en ⟨Pl. ungebr.⟩: *das Vergnügtsein* (a); **Vergnügung,** die; -, -en ⟨meist Pl.⟩: **a)** *Vergnügen* (2 a); *angenehmer Zeitvertreib, Spaß:* seinen -en nachgehen; **b)** *Darbietung, Veranstaltung o. ä., die man besucht, um sich zu vergnügen (2 a), um Zerstreuung zu finden;* ⟨Zus.:⟩ **vergnügungs-, Vergnügungs-:** ~ausflug, der: vgl. ~fahrt; ~betrieb, der: **1.** ⟨o. Pl.⟩ *Gesamtheit der zum Vergnügen, zur leichten Unterhaltung dienenden Veranstaltungen, Einrichtungen.* **2.** svw. ↑~stätte; ~dampfer, der: *Dampfer für Vergnügungsfahrten;* ~etablissement, das (veraltend): svw. ↑Etablissement (2 b, c); ~fahrt, die: *zum Vergnügen unternommene Fahrt;* ~halber ⟨Adv.⟩: svw. ↑vergnügenshalber; ~indu-

strie, die: *Gesamtheit der auf dem Gebiet der leichten Unterhaltung, des Vergnügens* (2) *tätigen Unternehmen;* ~lokal, das; ~park, der: *Gelände mit Verkaufs- u. Schaubuden, Karussells o. ä., auf dem man sich vergnügen kann;* ~reise, die: vgl. ~fahrt; ~reisende, der u. die; ~stätte, die; ~steuer, (Steuerw.:) Vergnügungsteuer, die: *Aufwandsteuer, die von der Gemeinde auf bestimmte Vergnügungen* (b), *z. B. Tanz, Theater, Kino, Zirkus, erhoben wird;* ~sucht, die ⟨o. Pl.⟩ (oft abwertend): *Sucht* (2) *nach Vergnügungen,* dazu: ~süchtig ⟨Adj.⟩: *von Vergnügungssucht erfüllt;* ~viertel, das: *Stadtviertel, in dem sich die Nachtbars, Kinos o. ä. befinden.*

Vergnügungsteuer: ↑Vergnügungsteuer.

vergolden ⟨sw. V.; hat⟩ [mhd. vergulden, -gülden]: **1.** *mit einer Schicht Gold überziehen:* eine Statue, Kuppel, einen Bilderrahmen v.; eine vergoldete Kette; Ü die Abendsonne vergoldete die Giebel. **2.** (geh.) *verschönen; angenehm, glücklich machen:* die Erinnerung vergoldete die schweren Jahre. **3.** (ugs.) *(in bezug auf etw., was jmd. geleistet od. entgegenkommender Weise gemacht hat) bezahlen* (1): sich sein Schweigen v.; ⟨Abl.:⟩ **Vergolder,** der; -s, -: *Handwerker, der Kunst- u. Gebrauchsgegenstände vergoldet, versilbert, patiniert o. ä.* (Berufsbez.); **Vergoldung,** die; -, -en: **1.** *das Vergolden* (1). **2.** *Goldüberzug.*

vergönnen ⟨sw. V.; hat⟩ [mhd. vergunnen]: **1.** *als Gunst, als etw. Besonderes zuteil werden lassen; gewähren* (1 a): das Geschick kam ihm Zeit genug dafür vergönnt; ⟨meist unpers.:⟩ es war ihm [vom Schicksal] nicht vergönnt, diesen Tag zu erleben. **2.** *gönnen* (1): jmdm. Ruhe v.; mögen dir noch viele Jahre vergönnt sein.

vergotten [fɛɐ̯'gɔtn̩] ⟨sw. V.; hat⟩ [spätmhd. vergoten]: *vergöttlichen;* **vergöttern** [...'gœtɐn] ⟨sw. V.; hat⟩: *übermäßig, abgöttisch* (2) *lieben, verehren:* sie vergöttern ihren Lehrer; ⟨Abl.:⟩ **Vergötterung,** die; -, -en: *das Vergöttern;* **vergöttlichen** [...'gœtlɪçn̩] ⟨sw. V.; hat⟩: *göttlich* (3 a) *machen, als Gott verehren;* ⟨Abl.:⟩ **Vergöttlichung,** die; -, -en: *das Vergöttlichen; Apotheose* (1 a); **Vergottung,** die; -, -en: *das Vergotten.*

vergötzen [fɛɐ̯'gœtsn̩] ⟨sw. V.; hat⟩ (abwertend): *zum Götzen machen;* ⟨Abl.:⟩ **Vergötzung,** die; -, -en.

vergraben ⟨sw. V.; hat⟩ [mhd. vergraben]: **1. a)** *durch Eingraben verstecken, vor anderen verbergen:* Wertsachen, einen Schatz v.; **b)** ⟨v. + sich⟩ *sich einen unterirdischen Gang o. ä. graben u. sich dort hinein verkriechen, sich dort verbergen:* der Maulwurf, der Hamster hat sich in der Erde/die Erde vergraben; Ü sich immer mehr v. *(sich immer mehr zurückziehen).* **2. a)** *in etw. verbergen:* sein Gesicht in beide Hände/in beiden Händen v.; **b)** *tief in etw. stecken:* er vergrub die Hände in die/in den Hosentaschen. **3.** ⟨v. + sich⟩ *sich intensiv mit etw. beschäftigen, so daß man sich von der Umwelt [fast] völlig zurückzieht:* sich in der Arbeit, in seine/in seinen Büchern v.

vergrämen ⟨sw. V.; hat⟩ /vgl. vergrämt/ [spätmhd. vergramen]: **1.** *durch eine Handlung, ein Verhalten mißmutig machen, jmds. Unmut erregen:* die Wähler v.; dieses Gesetz hat alle Bausparer vergrämt. **2.** (Jägerspr.) *durch Störungen verscheuchen:* das Wild, die Vögel v.; **vergrämt** ⟨Adj.; -er, -este: nicht adv.⟩: *von Gram erfüllt, verzehrt (in der Gesichtszügen diesen seelischen Zustand widerspiegelnd):* ein -es Gesicht haben; v. aussehen; -e -, sieht v. aus.

vergrätzen [fɛɐ̯'grɛːtsn̩] ⟨sw. V.; hat⟩ [wohl mniederd. vorgretten = wütend machen, reizen] (landsch.): *verärgern.*

vergrauen ⟨sw. V.; ist⟩ (bes. von Textilien) *in nicht erwünschter Weise einen grauen Farbton annehmen.*

vergraulen ⟨sw. V.; hat⟩ (ugs.): **1.** *durch unfreundliches, unangenehmes Verhalten vertreiben:* seine Freunde v. **2.** (seltener) svw. ↑verleiden.

vergreifen, sich ⟨st. V.; hat⟩ /vgl. vergriffen/ [1: mhd. vergrīfen]: **1. a)** *danebengreifen:* ich habe mich vergriffen, das ist gar nicht das Buch, das ich dir zeigen wollte; der Pianist, Gitarrist hat sich mehrmals vergriffen *(falsch gespielt);* **b)** *eine nicht zur Art Falsches, Unpassendes, Unangebrachtes o. ä. wählen:* sich im Ton[fall], Ausdruck, in den Mitteln, der Wahl seiner Mittel v. **2.** *sich etw. aneignen* (1): sich an fremdem Eigentum, Besitz, Gut v.; er hat sich an der Kasse vergriffen *(hat widerrechtlich Geld aus ihr entnommen).* **3.** *gegen jmdn. tätlich werden, jmdm. Gewalt antun:* sich an den Schwächeren v.; Der wollt sich bestimmt v. an dem Kind *(wollte es geschlechtlich mißbrauchen);* Grass, Hundejahre 554).

vergreisen [fɛɐ̯'grajzn̩] ⟨sw. V.; ist⟩: **1.** *stark altern, greisenhaft, senil werden.* **2.** *(von der Bevölkerung) sich zunehmend*

aus alten Menschen zusammensetzen; überaltert (1) *sein;* ⟨Abl.:⟩ **Vergrejsung,** die; -.
vergriffen [fɛɐ̯ˈɡrɪfn̩] ⟨Adj.; o. Steig.; nicht adv.⟩ [zu ↑vergreifen in der veralteten Bed. „durch Greifen beseitigen"]: *(bes. von Druckerzeugnissen) nicht mehr lieferbar:* ein -es Buch; diese Ausgabe ist [zur Zeit] v.
vergröbern [fɛɐ̯ˈɡrøːbən] ⟨sw. V.; hat⟩: **a)** *gröber* (1 c) *machen:* der Maler hatte ihre Gesichtszüge auf dem Porträt vergröbert; etw. vergröbert darstellen; **b)** ⟨v. + sich⟩ *gröber* (1 c) *werden;* ⟨Abl.:⟩ **Vergröberung,** die; -, -en.
Vergrößerer, der; -s, -: *optisches Gerät zur Herstellung von Vergrößerungen* (2); **vergrößern** [fɛɐ̯ˈɡrøːsɐn] ⟨sw. V.; hat⟩: **1.** (Ggs.: verkleinern 1) **a)** *in seiner Ausdehnung, seinem Umfang größer machen; erweitern:* einen Raum, Garten [um das Doppelte] v.; den Abstand zwischen zwei Pfosten v.; sein Repertoire v.; **b)** ⟨v. + sich⟩ (ugs.) *sich in bezug auf die für Wohnung o. d. Geschäft zur Verfügung stehende Fläche weiter ausdehnen:* wir sind umgezogen, um uns zu v.; **c)** ⟨v. + sich⟩ *in bezug auf seine Ausdehnung, seinen Umfang größer werden:* der Betrieb hat sich vergrößert; eine krankhaft vergrößerte Leber. **2.** (Ggs.: verkleinern 2) **a)** *mengen-, zahlen-, gradmäßig größer machen; vermehren:* die Zahl der Mitarbeiter v.; die Maßnahme hatte das Übel noch vergrößert *(verschlimmert);* **b)** ⟨v. + sich⟩ *mengen-, zahlen- od. gradmäßig größer werden, zunehmen:* die Zahl der Mitarbeiter hat sich vergrößert; damit vergrößert sich die Wahrscheinlichkeit, daß ... **3.** *von etw. eine größere Reproduktion herstellen* (Ggs.: verkleinern 4): eine Fotografie v. **4.** *(von optischen Linsen o. ä.) größer erscheinen lassen* (Ggs.: verkleinern 5): dieses Glas vergrößert stark; ⟨Abl.:⟩ **Vergrößerung,** die; -, -en: **1.** ⟨Pl. selten⟩ *das Vergrößern, das Sichvergrößern* (Ggs.: Verkleinerung 1). **2.** *vergrößerte Fotografie* (Ggs.: Verkleinerung 2): von einem Negativ -en machen.
vergrößerungs-, Vergrößerungs-: ~apparat, der: svw. ↑Vergrößerer; ~form, die (Sprachw.): vgl. Verkleinerungsform; *Augmentativ;* ~glas, das: *[in eine Halterung mit Griff od. in eine Vorrichtung zum Aufstellen gefaßte] optische Linse, die Gegenstände vergrößert* (4); *Lupe;* ~papier, das: *zur Herstellung von Vergrößerungen* (2) *verwendetes lichtempfindliches Papier;* ~silbe, die (Sprachw.): vgl. Verkleinerungssilbe; ~spiegel, der: *Spiegel, der vergrößert* (4).
vergucken, sich ⟨sw. V.; hat⟩ (ugs.): **1.** *jmds. Äußeres so anziehend finden, daß man sich in ihn verliebt:* er hat sich in seine Kusine verguckt. **2.** *versehen* (3 a).
vergilden ⟨sw. V.; hat⟩ (dichter. veraltend): svw. ↑vergolden.
Vergunst [zu spätmhd. vergunsten = erlauben, zu ↑Gunst] nur noch in der Fügung **mit V.** (veraltet; *mit Verlaub, mit Ihrer Erlaubnis);* **Vergünstigung,** die; -, -en: *Vorteil, den man auf Grund bestimmter Voraussetzungen genießt:* steuerliche, soziale -en; -en bieten, gewähren, genießen.
vergüten [fɛɐ̯ˈɡyːtn̩] ⟨sw. V.; hat⟩: **1. a)** *jmdm. für einen finanziellen Nachteil o. ä. einen entsprechenden Ausgleich zukommen lassen:* jmds. Unkosten, jmdm. seine Auslagen v.; **b)** (bes. Amtsspr.) *eine bestimmte [Arbeits]leistung bezahlen:* [jmdm.] eine Arbeit, Tätigkeit v.; die Leistungen werden nach einheitlichen Sätzen vergütet. **2.** (Fachspr.) *in seiner Qualität verbessern:* Metall, Werkstücke, Linsen v.; vergütete Mineralöle; ⟨Abl.:⟩ **Vergütung,** die; -, -en: **1.** *das Vergüten.* **2.** *bestimmte Summe, mit der einem etw. vergütet* (1) *wird:* eine V. zahlen, erhalten.
Verhạck, der; -[e]s, -e [zu landsch. verhacken = zerhacken] (veraltet): svw. ↑Verhau; **verhạckstücken** ⟨sw. V.; hat⟩ (ugs.): **1.** (abwertend) *bis in die Einzelheiten so negativ beurteilen, daß an dem Betreffenden nichts Gutes mehr übrigbleibt; verreißen:* die Neuerscheinung, Aufführung wurde von der Kritik [völlig] verhackstückt. **2.** (nordd.) *beratend, verhandelnd über etw. sprechen.*
Verhạft in den Wendungen **in V. nehmen** (veraltet; ↑¹Haft 1); **in V. sein** (veraltet; *sich in* ¹*Haft befinden);* **verhạften** ⟨sw. V.; hat⟩ [1: mhd. verhęften, eigtl. = festmachen]: **1.** *(auf Grund eines Haftbefehls) festnehmen:* jmdn. [unter dem Verdacht des Mordes, der Spionage] v.; er ließ ihn v. **2.** (selten) *einprägen* (2 a): dieser Eindruck hat sich ihm/seinem Gedächtnis unauslöschlich verhaftet; **verhạftet** ⟨Adj.; o. Steig.; nicht adv.⟩: *[in geistiger Hinsicht] so sehr unter dem Einfluß, der Einwirkung von etw. stehend, daß man sich davon nicht lösen kann, davon bestimmt wird:* ein seiner Zeit -er Autor; der Tradition, dem Zeitgeist v. sein, bleiben; **Verhạftete,** der u. die; -n, -n ⟨Dekl. ↑Ab-

geordnete⟩: *jmd., der verhaftet* (1) *worden ist;* **Verhạftung,** die; -, -en: **1.** *das Verhaften* (1), *das Verhaftetwerden:* jmds. V. veranlassen. **2.** (selten) *das Verhaftetsein:* die V. in der Tradition; ⟨Zus. zu 1:⟩ **Verhạftungswelle,** die: *Häufung von Verhaftungen in einem kurzen Zeitraum.*
verhạgeln ⟨sw. V.; ist⟩: *durch Hagelschlag vernichtet werden:* das Getreide ist verhagelt. Vgl. Petersilie.
verhạken ⟨sw. V.; hat⟩: **a)** *fest einhaken* (1), *zuhaken:* zwei Bügel v.; **b)** ⟨v. + sich⟩ *an etw. (Unebenem, Vorstehendem o. ä.) hängenbleiben, sich festhaken:* sich am Zaun v.; **c)** *etw. in etw. haken* (2): die Finger, Hände [ineinander] v.
verhạllen ⟨sw. V.⟩: **1.** *immer schwächer hallen u. schließlich nicht mehr zu hören sein* ⟨ist⟩: die Rufe, Schritte verhallten; Ü seine Bitten, Mahnungen sind verhallt *(sind unbeachtet geblieben).* **2.** (Technik) *(bei musikalischen Aufnahmen* 8 a) *den Effekt eines Nachhalls erzeugen* ⟨hat⟩.
Verhạlt, der; -[e]s, -e (veraltet): **1.** ⟨o. Pl.⟩ svw. ↑Verhalten. **2.** svw. ↑Sachverhalt; ¹**verhạlten** ⟨st. V.; hat⟩ /vgl. ²verhalten/ [mhd. verhalten, ahd. farhaltan = zurückhalten, hemmen]: **1.** ⟨v. + sich⟩ **a)** *in bestimmter Weise auf jmdn., etw. in einer Situation o. ä. reagieren:* sich still, abwartend, vorsichtig, [völlig] passiv, abweisend, auffällig v.; sich im Verkehr richtig, falsch v.; **b)** *in seinem Handeln, Tun [anderen gegenüber] eine bestimmte Haltung, Einstellung zeigen:* sich jmdm. gegenüber/gegen jmdn. korrekt, unfair, wie ein Freund v. **2.** ⟨v. + sich⟩ **a)** *in einer bestimmten Weise (beschaffen) sein:* die Sache, Angelegenheit verhält sich nämlich so .../in Wirklichkeit genau umgekehrt; ⟨auch unpers.:⟩ mit der Sache verhielt es sich ganz anders; wie verhält es sich eigentlich mit seiner Wahrheitsliebe?; **b)** *in Vergleich zu etw. anderem eine bestimmte Beschaffenheit haben, zu etw. in einem bestimmten Verhältnis stehen:* a verhält sich zu b wie x zu y; die beiden Größen verhalten sich zueinander wie 1 : 2. **3.** (geh.) *unter Kontrolle halten, zurückhalten, unterdrücken:* seinen Schmerz, Zorn, Unwillen v.; den Atem, die Luft v. *(anhalten);* den Urin v. **4. a)** (geh.) *im Gehen innehalten:* den Schritt v.; ⟨auch ohne Akk.-Obj.:⟩ am Ausgang, an der Kreuzung verhielt er einen Augenblick *(blieb er stehen);* **b)** (Reiten) svw. ↑¹parieren (2): sein Pferd v. **5.** ⟨v. + sich⟩ (landsch.) *sich mit jmdm. gut stellen:* er hatte Erfolg, also verhielt man sich mit ihm (Feuchtwanger, Erfolg 736). **6.** (österr., schweiz., bes. Amtsspr.) *verpflichten:* er ist verhalten, dich zu ermahnen. **7.** (schweiz., sonst veraltet) *[mit der Hand] verschließen, zuhalten:* den Mund, sich die Ohren v.; ²**verhạlten** ⟨Adj.⟩: **1. a)** *(von Empfindungen o. ä.) zurückgehalten, unterdrückt u. daher für andere kaum merklich:* -er Zorn, Trotz, Schmerz; in seinen Worten, seinem Ton lag -er Spott; v. lächeln; **b)** *zurückhaltend:* sie ist ein scheues und -es Wesen; eine -e Fahrweise; v. *(vorsichtig u. nicht sonderlich schnell, defensiv)* fahren. **2.** *(von Tönen, Farben o. ä.) gedämpft, dezent:* -e Farbtöne, Dessins; er sprach mit -er Stimme; **Verhạlten,** das; -s, (Fachspr.:) -: *Art u. Weise, wie sich jmd., etw. verhält* (1): ein anständiges, tadelloses, seltsames, anstößiges, taktisch kluges, fahrlässiges V.; das V. in Notsituationen; ein arrogantes V. an den Tag legen; sein V. [jmdm. gegenüber/gegen jmdn./zu jmdm.] ändern; jmds. V. [nicht] verstehen, sich nicht erklären können, mißbilligen, verurteilen; Tiere mit geselligem V.; das V. in eines Gases untersuchen; **Verhạltenheit,** die; - [zu ↑²verhalten]: *das Verhaltensein.*
verhạltens-, Verhạltens-: ~änderung, die; ~auffällig ⟨Adj.; nicht adv.⟩ (Psych., Med.): *in seinem Verhalten vom Normalen, Üblichen in auffälliger Weise abweichend:* -e Jugendliche; ~forscher, der: *Wissenschaftler auf dem Gebiet der Verhaltensforschung; Ethologe;* ~forschung, die ⟨o. Pl.⟩: *Erforschung der menschlichen u. tierischen Verhaltensweisen (als Teilgebiet der Biologie); Ethologie;* ~gestört ⟨Adj.; nicht adv.⟩ (Psych., Med.): *Verhaltensstörungen aufweisend:* -e Kinder, Jugendliche; [schwer] v. sein, dazu: ~gestörtheit, die ⟨o. Pl.⟩; ~kodex, der: svw. ↑Kodex (4); ~lehre, die ⟨o. Pl.⟩: vgl. ~forschung; ~maßregel, die ⟨meist Pl.⟩; ~merkmal, das; ~muster, das: *Komplex von Verhaltensweisen, dessen Komponenten häufig gemeinsam od. in der gleichen Reihenfolge auftreten:* typisch männliche Verhaltensmuster; ~norm, die ⟨meist Pl.⟩; ~regel, die ⟨meist Pl.⟩: *Regel* (1 a) *für das Verhalten in bestimmten Situationen;* ~störung, die ⟨meist Pl.⟩ (Med., Psych.): *Störung des Verhaltens;* ~therapie, die: *Psychotherapie zur Beseitigung gestörter Verhaltensweisen;* ~weise, die: *Verhalten.*

Verhältnis [fɛɐ̯'hɛltnɪs], das; -ses, -se [zu ↑¹verhalten (2)]: **1.** *Beziehung, in der sich etw. mit etw. vergleichen läßt od. in der etw. an etw. anderem gemessen wird; Relation* (1 a): das entspricht einem V. von drei zu eins, 3 : 1; im V. zu früher *(verglichen mit früher)* ist er jetzt viel toleranter; der Aufwand stand in keinem V. zum Erfolg *(war, gemessen an dem erzielten Erfolg, viel zu groß).* **2.** *Art, wie jmd. zu jmdm., etw. steht; persönliche Beziehung:* sein V. zu seinen Eltern war gestört; das V. zwischen den Geschwistern ist sehr eng; es herrscht ein vertrautes V. zwischen uns; ein gutes, kameradschaftliches, freundschaftliches, herzliches V. zu jmdm. haben; er findet kein [rechtes] V. zur Musik; zu jmdm. in gespanntem V. stehen. **3. a)** (ugs.) *über eine längere Zeit bestehende intime Beziehung zwischen zwei Menschen; Liebesverhältnis:* mit jmdm. ein V. haben; die beiden haben ein V. [miteinander]; ein V. eingehen, anfangen, lösen; er unterhielt mit/zu ihr ein V.; **b)** *jmd., mit dem man ein Verhältnis* (3 a) *hat:* sie ist sein V. **4.** ⟨Pl.⟩ *Umstände, äußere Zustände; für jmdn., etw. bestimmende Gegebenheiten:* bei ihnen herrschen geordnete -se; meine -se *(finanziellen Möglichkeiten)* erlauben mir solche Ausgaben nicht; wie sind die akustischen -se in diesem Saal?; die gesellschaftlichen -se einer Zeit; er ist ein Opfer der politischen -se; in bescheidenen, guten, gesicherten -sen leben; sie kommt/stammt aus kleinen -sen *(aus einfachem, kleinbürgerlichem Milieu);* sie lebt über ihre -se *(gibt mehr Geld aus, als es ihre finanzielle Situation eigentlich erlaubt).*

verhältnis-, Verhältnis-: ~**gleich** ⟨Adj.; o. Steig.⟩: *im gleichen Verhältnis zueinander stehend, proportional* (1); ~**gleichung,** die (Math.): svw. ↑Proportion (2 b); ~**mäßig** ⟨Adj.; o. Steig.; nicht präd.⟩: **1.** ⟨als Attribut zu Adjektiven⟩ *im Verhältnis* (1) *zu etw. anderem, verglichen mit od. gemessen an etw. anderem, relativ* (1 b): eine v. hohe Besucherzahl; diese Arbeit ist v. leicht. **2.** *einem bestimmten Verhältnis* (1) *angemessen; entsprechend:* Gewinne v. aufteilen, dazu: ~**mäßigkeit,** die; -, -en ⟨Pl. selten⟩: *Angemessenheit, Entsprechung* (1): das rechtsstaatliche Gebot der V. des Mittels; ~**wahl,** die: *Wahl, bei der die Vergabe der Mandate auf die verschiedenen Parteien nach dem Verhältnis* (1) *der abgegebenen Stimmen zueinander erfolgt; Proportionalwahl, Proporzwahl* (Ggs.: Mehrheitswahl), dazu: ~**wahlrecht,** das ⟨o. Pl.⟩: vgl. ~wahl (Ggs.: Mehrheitswahlrecht), ~**wahlsystem,** das; ~**wort,** das ⟨Pl. -wörter⟩: *Wort, das Wörter zueinander in Beziehung setzt u. ein bestimmtes (räumliches, zeitliches o. ä.) Verhältnis angibt, Präposition* (z. B. der Ball liegt *auf/in/unter* dem Schrank); ~**zahl,** die (Statistik): *Zahl, die keine selbständige Größe ausdrückt, sondern zwei statistische Kennzahlen in ihrem Verhältnis zueinander (als Quotienten) darstellt.*

Verhaltung, die; -: **1. a)** (geh.) *das Verhalten* (3); **b)** (Med.) *Retention* (1). **2.** (veraltet) *Verhalten* (1); ⟨Zus. zu 2:⟩ **Verhaltungs[maß]regel,** die ⟨meist Pl.⟩: *Verhaltensmaßregel;* **Verhaltungsweise,** die: *Verhaltensweise.*

verhandeln ⟨sw. V.; hat⟩ [2: mhd. verhandelen]: **1. a)** *etw. eingehend erörtern, besprechen, sich über etw., in einer bestimmten Angelegenheit eingehend beraten, um in der betreffenden Sache zu einer Klärung, Einigung zu kommen:* über den Friedensvertrag, den Abzug der Truppen v.; er hat über die Beilegung des Streits mit seinem Vertragspartner verhandelt ⟨auch mit Akk.-Obj.:⟩ eine Sache noch u. müssen; **b)** *vor Gericht, in einem Gerichtsverfahren behandeln [u. entscheiden]:* einen Fall in dritter Instanz v.; ⟨auch ohne Akk.-Obj.:⟩ das Gericht verhandelt gegen die Terroristen *(führt die Gerichtsverhandlung gegen sie durch).* **2.** (veraltet, oft abwertend) *verkaufen; verschachern;* ⟨Abl.:⟩ **Verhandlung,** die; -, -en ⟨oft Pl.⟩ [spätmhd. verhandlung]: **a)** *das Verhandeln* (1): offizielle -en; die -en zogen sich hin, verliefen ergebnislos; die V. führen; mit jmdm. in -en stehen *(mit jmdm. über etw. verhandeln);* **b)** kurz für ↑Gerichtsverhandlung: eine öffentliche V.; die V. fand unter Ausschluß der Öffentlichkeit, vor der zweiten Strafkammer statt; die V. mußte unterbrochen werden; die V. stören.

verhandlungs-, Verhandlungs-: ~**angebot,** das; ~**basis,** die: svw. ↑~grundlage; ~**bereit** ⟨Adj.; nicht adv.⟩: *Bereitschaft zu Verhandlungen* (a) *zeigend,* dazu: ~**bereitschaft,** die ⟨o. Pl.⟩; ~**ergebnis,** das; ~**gegenstand,** der: vgl. ~punkt; ~**grundlage,** die: *etw., was als Grundlage, Ausgangspunkt für eine Verhandlung* (a) *dienen kann;* ~**ort,** der; ~**partner,** der; ~**pause,** die; ~**punkt,** der: *Punkt* (4 a) *einer Verhandlung;*

~**sprache,** die: *Sprache* (4 a), *in der die Verhandlung geführt wird;* ~**tag,** der (jur.); ~**tisch,** der (in bestimmten Verbindungen): sich an den V. setzen *(die Verhandlungen aufnehmen);* an den V. zurückkehren *(die Verhandlungen wiederaufnehmen);* ~**weg,** der in der Fügung **auf dem V.** *(durch Verhandlungen).*

verhangen ⟨Adj.; nicht adv.⟩: **1.** *von tiefhängenden Wolken bedeckt, in Dunst gehüllt; trübe:* ein -er Himmel, Tag. **2.** ⟨o. Steig.⟩ *mit etw. verhängt, zugehängt:* -e Fenster; **verhängen** ⟨sw. V.; hat⟩ /vgl. verhängt/: **1.** *etw. vor od. über etw. hängen u. das Betreffende dadurch bedecken, verdecken, zuhängen:* die Fenster mit Zeltplanen v.; er verhängte den Spiegel mit einem schwarzen Tuch. **2.** *(bes. als Strafe) anordnen, verfügen:* Hausarrest, eine Strafe, das Todesurteil über/(selten:) für jmdn. v.; den Ausnahmezustand, Belagerungszustand v.; der Schiedsrichter verhängte einen Elfmeter; **Verhängnis** [fɛɐ̯'hɛŋnɪs], das; -ses, -se [älter = Fügung (Gottes), mhd. verhencnisse = Einwilligung, zu: verhengen = nachgeben, ↑verhängt]: *[von einer höheren Macht über jmdn. verhängtes] Unglück* (1), *Unheil [dem man nicht entgehen kann]:* die Spielleidenschaft war sein V.; das V. brach über sie herein, ließ sich nicht aufhalten; diese Frau wurde ihm zum V.; ⟨Zus.:⟩ **verhängnisvoll** ⟨Adj.⟩: *so beschaffen, daß es leicht zu einem Verhängnis führen kann; unheilvoll, fatal* (b): ein -er Irrtum; diese Entscheidung war v.; seine Politik erwies sich als v., wirkte sich v. aus; **verhängt** ⟨Adj.⟩ nur in der Fügung **mit -em Zügel** *(mit locker hängen gelassenem Zügel).* die Zügel verhängen = die Zügel hängen lassen); **Verhängung,** die; -, -en: *das Verhängen* (2).

verharmlosen [fɛɐ̯'harmloːzn̩] ⟨sw. V.; hat⟩: *harmloser* (1) *hinstellen, als das Betreffende in Wirklichkeit ist; bagatellisieren:* die Gefahren, die gesundheitsschädigende Wirkung von etw. v.; ⟨Abl.:⟩ **Verharmlosung,** die; -, -en.

verhärmt ⟨Adj.; -er, -este; nicht adv.⟩ [zu ↑härmen]: *von großem Kummer gezeichnet, verzehrt:* eine -e Frau.

verharren ⟨sw. V.; hat⟩ [mhd. verharren] (geh.): **a)** *[in einer Bewegung innehaltend] sich für eine Weile nicht von seinem Platz fortbewegen, von der Stelle rühren:* er verharrte minutenlang, unschlüssig an der Tür; **b)** *anhaltend, beharrlich in einem bestimmten Zustand bleiben:* er verharrte in seiner Resignation; ⟨Abl.:⟩ **Verharrung,** die; -.

verharschen ⟨sw. V.; ist⟩: **a)** *harsch* (1 b), *zu Harsch werden:* der Schnee verharscht, ist verharscht; **b)** *durch Bildung von Schorf zuheilen:* die Wunde verharscht; ⟨Abl.:⟩ **Verharschung,** die; -, -en: **1.** *das Verharschen.* **2.** *verharschte Stelle.*

verhärten ⟨sw. V.⟩ [mhd. verherten, -harten, ahd. farhartjan]: **1.** ⟨hat⟩ **a)** *hart* (1 a) *machen:* Feuer verhärtet Ton; **b)** *hart* (3) *machen:* das Leben, sein Schicksal hat sie, ihr Herz verhärtet. **2. a)** *hart* (1 a) *werden* ⟨ist⟩: das Gewebe verhärtet; der Boden war durch langen Weidebetrieb verhärtet; **b)** ⟨v. + sich⟩ *hart* (1 a) *werden* ⟨hat⟩: das Gewebe, die Geschwulst hat sich verhärtet; **c)** ⟨v. + sich⟩ *hart* (3) *werden; sich gegenüber unzugänglich, abweisend zeigen, verhalten* ⟨hat⟩: sich gegen seine Mitmenschen v.; in den Tarifverhandlungen haben sich die Fronten verhärtet ⟨oft im 2. Part.:⟩ sein Herz ist verhärtet; ⟨Abl.:⟩ **Verhärtung,** die; -, -en: **1.** *das Verhärten, das Sichverhärten.* **2.** *verhärtete Stelle im Gewebe;* vgl. Sklerose.

verharzen ⟨sw. V.⟩: *Harz[e], harzähnliche Stoffe bilden;* ⟨Abl.:⟩ **Verharzung,** die; -.

verhascht ⟨Adj.; -er, -este; nicht adv.⟩ [zu ↑²haschen] (ugs.): *völlig unter der Einwirkung von Drogen stehend.*

verhaspeln ⟨sw. V.; hat⟩ (ugs.): **a)** ⟨v. + sich⟩ *haspelnd* (2 a) *die Worte durcheinanderbringen, sich mehrmals versprechen:* sich vor Aufregung v.; **b)** *sich irgendwo verwickeln, verfangen:* er verhaspelte sich beim Stricken.

verhaßt ⟨Adj.; -er, -este; nicht adv.⟩ [adj. 2. Part. von veraltet verhassen = hassen]: *von der Art, daß die betreffende Person, Sache jmdm. äußerst zuwider ist, jmds. Haß hervorruft:* ein -es Regime; eine -e Pflicht; Unaufrichtigkeit ist ihm [in tiefster Seele] v.; er ist v. überall v.; jmdm. v. machen *(sich bei jmdm. äußerst unbeliebt machen).*

verhätscheln ⟨sw. V.; hat⟩ (oft abwertend): *jmdm. (bes. einem Kind) übertriebene Fürsorge zuteil werden lassen:* sie hat ihr Kind verhätschelt; ⟨Abl.:⟩ **Verhätschelung, Verhätschlung,** die; -, -en.

verhatscht ⟨Adj.; -er, -este; nicht adv.⟩ [zu ↑hatschen] (österr. ugs.): *(von Schuhen) ausgetreten.*

Verhau [fɛɐ̯'hau], der od. das; -[e]s, -e [zu mhd. verhouwen

(↑verhauen) in der Bed. „durch Fällen von Bäumen versperren"]: *dichtes, bes. aus starken Ästen, Strauchwerk od.* [*Stachel*]*draht bestehendes Hindernis, das den Weg od. Zugang zu etw. versperrt.*

verhauchen ⟨sw. V.⟩: **1.** *hauchend von sich geben, aushauchen* ⟨hat⟩: die Seele, sein Leben v. (dichter.; *sterben*). **2.** (geh.) *ganz sacht verlöschen* ⟨ist⟩: das Flämmchen verhauchte.

verhauen ⟨sw. V.; hat⟩ [mhd. verhouwen, ahd. firhouwan] (ugs.): **1.** *jmdn. [kräftig] mehrmals hintereinander schlagen:* die Nachbarskinder haben den Jungen [gründlich, tüchtig] verhauen; jmdm. den Hintern v.; Ü du siehst [ja ganz/total] verhauen (salopp; *unmöglich*) aus! **2.** *etw. schlecht, mangelhaft machen, mit vielen Fehlern schreiben:* eine Mathematikarbeit, einen Aufsatz [gründlich] v. **3.** ⟨v. + sich⟩ *sich in etw. völlig irren, verkalkulieren:* du hast dich mit deiner Berechnung, in dieser Sache [mächtig] verhauen. **4.** *[für sein Vergnügen] leichtfertig ausgeben:* er hat den ganzen Lohn in einer Nacht verhauen.

verheben, sich ⟨st. V.; hat⟩: *beim Heben von etw. zu Schwerem sich körperlichen Schaden zufügen:* er hat sich beim Verladen der Kisten verhoben.

verheddern [fɛgˈhɛdɐn] ⟨sw. V.; hat⟩ [aus dem Niederd., zu ↑Hede] (ugs.): **1. a)** *sich irgendwo verfangen; mit einem Körperteil irgendwo hängenbleiben:* sich in den Netzen v.; die Wolle hat sich beim Aufwickeln verheddert; **b)** ⟨v. + sich⟩ *beim Sprechen, beim Vortragen eines Textes an einer Stelle mehrmals hängenbleiben, nicht zurechtkommen.* **2.** *so verwickeln, ineinander verschlingen, daß sich das Betreffende nur schwer wieder entwirren läßt:* die Fäden v.

verheeren [fɛgˈheːrən] ⟨sw. V.; hat⟩ [mhd. verhern, ahd. farheriōn, eigtl. mit einem Heer überziehen]: *in weiter Ausdehnung verwüsten:* furchtbare Unwetter verheerten das Land; der Krieg hatte weite Gebiete verheert; **verheerend** ⟨Adj.⟩: **1.** *furchtbar, entsetzlich, katastrophal:* ein -er Großbrand, Wirbelsturm; -e Folgen haben; die Schäden waren v.; der Streik wirkte sich v. aus. **2.** (ugs. emotional verstärkend) *scheußlich* (1 a): du siehst ja wirklich v. aus!; **Verheerung,** die; -, -en: *das Verheeren, Verheertsein:* -en anrichten.

verhehlen ⟨sw. V.; hat⟩ /vgl. verhohlen/ [mhd. verheln, ahd. farhelan]: **1.** (geh.) *jmdm. nichts von dem Genannten (bes. Gefühle, Gedanken) erzählen, es verschweigen, vor ihm verbergen:* jmdm. die Wahrheit, seine wirkliche Meinung v.; sie verhehlte nicht, daß sie ihn mochte; ich will [es] dir/(selten:) vor dir nicht v., daß ... **2.** (selten) *(etw. Gestohlenes o. ä.) versteckt halten.*

verheilen ⟨sw. V.; ist⟩ [mhd. verheilen, ahd. farheilēn]: *völlig heilen* (2), *zuheilen:* die Wunde verheilt schlecht, nur langsam; ⟨Abl.:⟩ **Verheilung,** die; -, -en.

verheimlichen [fɛgˈhaimlɪçn] ⟨sw. V.; hat⟩: *von einem Faktum anderen bewußt nichts sagen:* jmdm. einen Fund, eine Entdeckung v.; der wirkliche Sachverhalt ließ sich nicht v.; da gibt's doch nichts zu v.! (*das können doch ruhig alle wissen*), ⟨Abl.:⟩ **Verheimlichung,** die; -, -en.

verheiraten ⟨sw. V.; hat⟩ [2: mhd. verhīraten]: **1.** ⟨v. + sich⟩ *eine eheliche Verbindung eingehen:* sie hat sich inzwischen/zum zweiten Mal in Amerika verheiratet; er hat sich mit einer Japanerin verheiratet ⟨oft im 2. Part.:⟩ eine verheiratete Frau; jung, [un]glücklich, schon lange verheiratet sein; [er/sie ist] verheiratet (Abk.: verh.; Zeichen: ⚭); Ü ihr Mann ist mit seinem Verein verheiratet (ugs. scherzh.; *geht ganz darin auf, verbringt dort seine ganze Freizeit*); ich bin mit der Firma doch nicht verheiratet (ugs. scherzh.; *ich kann sie jederzeit verlassen, bin nicht an sie gebunden*). **2.** (veraltend) *jmdn. zur Ehe geben:* er hat seine Tochter (mit einem/an einen Bankier) verheiratet; ⟨subst. 2. Part.:⟩ **Verheiratete** der u. die; -n, -n ⟨Dekl. ↑Abgeordnete⟩: *jmd., der verheiratet ist;* ⟨Abl.:⟩ **Verheiratung,** die; -, -en.

verheißen ⟨st. V.; hat⟩ [mhd. verheiʒen] (geh.): *nachdrücklich, feierlich in Aussicht stellen:* man verhieß ihm eine große Zukunft; Ü seine Miene, der Unterton im Klang seiner Stimme verhießen (*versprachen*) nichts Gutes; ⟨Abl.:⟩ **Verheißung,** die; -, -en (geh.); ⟨Zus.:⟩ **verheißungsvoll** ⟨Adj.⟩: *zu großen Erwartungen, Hoffnungen berechtigend; vielversprechend:* ein -er Anfang; seine Worte klangen v.

verheizen ⟨sw. V.; hat⟩: **1.** *zum Heizen* (1 b) *verbrauchen, verwenden:* Holz, Kohle, Öl v. **2.** (salopp abwertend) *jmdn. ohne Rücksicht auf seine Person für etw., was großen persönlichen Einsatz verlangt, verwenden u. seine Kräfte o. ä. auf diese Weise schließlich ganz erschöpfen:* die Truppe wurde

in dem Angriff sinnlos verheizt; ⟨Abl.:⟩ **Verheizung,** die; -, -en.

verhelfen ⟨st. V.; hat⟩ [spätmhd. verhelfen]: *dafür sorgen, daß jmd. etw., was er zu gewinnen, zu erreichen sucht, auch wirklich erlangt, erhält:* jmdm. zu seinem Recht, zum Erfolg, zu einer Anstellung, zu Geld, zur Flucht v.; einer Sache zum Durchbruch, Sieg v.

verherrlichen [fɛgˈhɛrlɪçn] ⟨sw. V.; hat⟩: *als etw. Herrliches preisen u. darstellen, zur Herrlichkeit erheben:* die Natur v.; jmds. Taten v.; ⟨Abl.:⟩ **Verherrlichung,** die; -, -en.

verhetzen ⟨sw. V.; hat⟩: *durch ständige Hetze* (2) *gegen jmdn. aufbringen:* v.; ⟨Abl.:⟩ **Verhetzung,** die; -, -en.

verheuern ⟨sw. V.; hat⟩ (Seemannsspr.): *heuern* (1, 2).

verheulen ⟨sw. V.; hat⟩ (ugs.): svw. ↑verweinen.

verhexen ⟨sw. V.; hat⟩ [wie] *durch Hexerei verwandeln; verzaubern:* die böse Fee hatte den Prinzen [in einen Vogel] verhext; ⟨häufig im 2. Part.:⟩ sie starrte ihn wie verhext an; das ist [ja/doch rein] wie verhext! (ugs.; *es will einfach nicht gelingen*).

verhimmeln ⟨sw. V.; hat⟩ (ugs.): vgl. vergöttern; ⟨Abl.:⟩ **Verhimmelung,** die; -, -en.

verhindern ⟨sw. V.; hat⟩ [mhd. verhindern, ahd. farhintarjan, eigtl. = etw. heimlich hinter sich bringen]: *durch entsprechende Maßnahmen o. ä. bewirken, daß etw. nicht geschehen kann, von jmdm. nicht getan, ausgeführt o. ä. werden kann:* ein Unglück, einen Überfall v.; den Krieg mit allen Mitteln zu v. suchen; das Schlimmste konnte gerade noch verhindert werden; es ließ sich leider nicht v., daß ...; er ist dienstlich verhindert (*kann aus dienstlichen Gründen nicht kommen*); er war wegen Krankheit verhindert; ⟨Abl.:⟩ **Verhinderung,** die; -, -en: *das Verhindern, Verhindertsein;* ⟨Zus.:⟩ **Verhinderungsfall,** der in der Fügung **im -e** (Amtsdt.; *im Fall des Verhindertseins*).

verhoffen ⟨sw. V.; hat⟩ [mhd. verhoffen = (er)hoffen] (Jägerspr.): *(vom Wild) stehenbleiben, um zu lauschen, zu horchen, Witterung zu nehmen.*

verhohlen ⟨Adj.; nicht präd.⟩ /vgl. verhehlen/: *bewußt nicht offen gezeigt, geäußert:* mit -em Spott.

verhöhnen ⟨sw. V.; hat⟩: *höhnisch verspotten:* einen Gegner v.; **verhohnepipeln** [fɛgˈhoːnəpiːpl̩n] ⟨sw. V., hat⟩ [unter volkstüm. Anlehnung an ↑Hohn entstellt aus obersächs. hohlhippeln = sticheln, mhd. holhipen = schmähen] (ugs.): *durch Spott, ironische Übertreibung seiner Eigenheiten o. ä. ins Lächerliche ziehen, lächerlich machen;* ⟨Abl.:⟩ **Verhohnepipelung,** die; -, -en; **Verhöhnung,** die; -, -en.

verhökern ⟨sw. V.; hat⟩ (ugs. abwertend): *(einzelne Gegenstände) zum Kauf anbieten u. zu Geld machen.*

verholen ⟨sw. V.; hat⟩ (Seemannsspr.): *mit Schleppern zu einem anderen Liegeplatz ziehen:* ein Schiff (ins Dock) v.

verholzen ⟨sw. V.; hat⟩: *holzig werden:* die Stauden verholzen, sind verholzt; ⟨Abl.:⟩ **Verholzung,** die; -, -en.

Verhör [fɛgˈhøːɐ], das; -[e]s, -e [spätmhd. verhœr(de) = Befragung: eingehende richterliche od. polizeiliche Befragung einer Person zur Klärung eines Sachverhaltes; Vernehmung:* ein V. anstellen *(jmdn. verhören);* jmdn. ins V. nehmen *(ihn verhören);* der Häftling wurde ins V. genommen *(wurde verhört);* Ü der Lehrer nahm den Übeltäter ins V. *(befragte ihn streng u. eingehend);*

verhören ⟨sw. V.; hat⟩: **1.** *(zur Klärung eines Sachverhaltes) gerichtlich od. polizeilich eingehend befragen; vernehmen:* den Angeklagten v. **2.** ⟨v. + sich⟩ *etw. falsch hören:* du mußt dich verhört haben, er hat „Juni", nicht „Juli" gesagt.

verhornen ⟨sw. V.; ist⟩: **a)** *zu Horn* (2) *werden;* **b)** *Hornhaut* (1) *bilden;* ⟨Abl.:⟩ **Verhornung,** die; -, -en.

verhudeln ⟨sw. V.; hat⟩ (landsch.): *durch Hudeln* (1) *verderben:* eine Arbeit v.

verhüllen ⟨sw. V.; hat⟩ [mhd. verhüllen]: **a)** *mit etw. umhüllen, in etw. einhüllen, um das Betreffende zu verbergen, den Blicken zu entziehen:* mit einem Tuch, das Gesicht mit einem Schleier v.; das/sein Haupt v. (früher; als Zeichen der Trauer, Demut, göttlicher Verehrung jmdm. gegenüber); viel verhüllte Frauen; Ü ein verhüllender (Sprachw.; *euphemistischer*) Ausdruck; eine verhüllte *(versteckte)* Drohung; **b)** *durch sein Vorhandensein machen, bewirken, daß etw. verhüllt (a) ist:* der Umhang verhüllte sie bis zu den Füßen; Wolken verhüllten die Bergspitzen; ⟨Abl.:⟩ **Verhüllung,** die; -, -en.

verhundertfachen ⟨sw. V.; hat⟩: **a)** *um das Hundertfache*

vergrößern (2a): eine Auflage v.; **b)** ⟨v. + sich⟩ *sich um das Hundertfache vergrößern* (2b): der Umsatz hat sich verhundertfacht.

verhungern ⟨sw. V.; ist⟩ [mhd. verhungern]: *aus Mangel an Nahrung sterben.*

verhunzen ⟨sw. V.; hat⟩ [zu ↑hunzen] (ugs. abwertend): *durch sein als abträglich empfundenes Verhalten, Tun o. ä. etw. häßlich, unansehnlich od. unbrauchbar machen:* die Landschaft, das Stadtbild v.; durch seine miserable Übersetzung hat er das Gedicht verhunzt; das Wetter hat uns den ganzen Urlaub verhunzt; du hast dir mit dieser Sache/durch diese Sache dein ganzes Leben verhunzt; ⟨Abl.:⟩ **Verhunzung,** die; -, -en.

verhuren ⟨sw. V.; hat⟩ /vgl. verhurt/ [mhd. verhuoren, ahd. farhuorōn] (abwertend): *durch sexuelle Ausschweifungen vergeuden, durchbringen:* Ich versoff und verhurte meine ganze Sozialhilfe (Emma 5, 1978, 31).

Verhurstung [fɛɐ̯'huːɐ̯stʊŋ], die; - [zu: Hurst = landsch. Nebenf. von ↑Horst (3)]: *Bildung von Strauchwerk.*

verhurt ⟨Adj.; -er, -este; nicht adv.⟩ (salopp, abwertend): *ganz u. gar auf Sex ausgerichtet:* er sieht v. aus.

verhuscht ⟨Adj.; -er, -este; nicht adv.⟩ (ugs.): *ohne rechtes Selbstvertrauen, scheu u. zaghaft:* ein etwas -es Mädchen.

verhüten ⟨sw. V.; hat⟩ [mhd. verhüeten = behüten]: *etw. Unerwünschtes o. ä. durch Achtsamkeit verhindern u. jmdn. davor bewahren:* Schaden, ein Unheil v.; eine Empfängnis, Schwangerschaft v.; Gott, der Himmel verhüte, daß das passiert!; Verhüterli, das; -s, -[s] [scherzh. geb. mit schweiz. Verkleinerungssuffix] (salopp scherzh.): *Präservativ.*

verhütten ⟨sw. V.; hat⟩: *(Erze o. ä.) in einem Hüttenwerk zu Metall verarbeiten;* ⟨Abl.:⟩ **Verhüttung,** die; -, -en.

Verhütung, die; -, -en: *das Verhüten;* ⟨Zus.:⟩ **Verhütungsmittel,** das: *empfängnisverhütendes Mittel.*

verhutzelt ⟨Adj.; nicht adv.⟩ (ugs.): *[vor Alter] zusammengeschrumpft, [eingetrocknet u. daher] voller Falten, Runzeln o. ä.:* ein -es Weiblein; ein -es Gesicht haben.

Verifikation [verifika'tsi̯oːn], die; -, -en [mlat. verificatio, zu: verificare, ↑verifizieren] (bildungsspr.): *das Verifizieren* (Ggs.: Falsifikation 2); **verifizierbar** [...tsiˈɡbaːɐ̯] ⟨Adj.; o. Steig.; nicht adv.⟩ (bildungsspr.): *so beschaffen, daß man es verifizieren kann;* ⟨Abl.:⟩ **Verifizierbarkeit,** die; -; **verifizieren** [verifiˈtsiːrən] ⟨sw. V.; hat⟩ [mlat. verificare, zu lat. vērus = wahr u. facere = machen] (bildungsspr.): *durch Überprüfen die Richtigkeit von etw. bestätigen* (Ggs.: falsifizieren 2): eine Hypothese v.; ⟨Abl.:⟩ **Verifizierung,** die; -, -en: svw. ↑Verifikation.

verinnerlichen ⟨sw. V.; hat⟩: **1.** *innerlich (2) machen, aus dem Innern* (2a) *heraus erfüllen:* sein Leben v.; ein verinnerlichter Mensch. **2.** (Fachspr.) svw. ↑internalisieren (1, 3); ⟨Abl.:⟩ **Verinnerlichung,** die; -, -en.

verirren, sich ⟨sw. V.; hat⟩ [mhd. verirren, ahd. farirrōn]: **a)** *vom Weg, der zum angestrebten Ziel führt, abkommen; die Orientierung verlieren u. sich nicht mehr zurechtfinden:* sich im Wald, im Nebel v.; Ü eine verirrte *(von der Schußlinie abgekommene)* Gewehrkugel; ein verirrtes Schaf (bibl.; *ein sündiger Mensch;* vgl. z. B. Matth. 18, 12–13); **b)** *dahin gelangen, wohin jmd., etw. eigentlich gar nicht beabsichtigt hatte hinzugelangen, gar nicht hingehört:* sich in den Sperrbereich v.; ⟨Abl.:⟩ **Verirrung,** die; -, -en: *Abweichung von etw., was als recht, richtig o. ä. gilt; [moralische] Verfehlung, Irrtum.*

Verismo [ve'rɪsmo], der; - [ital. verismo, vgl. ↑Verismus]: *(unter dem Einfluß des französischen Naturalismus um die Mitte des 19. Jh.s aufgekommene) Stilrichtung der italienischen Literatur, Musik, bildenden u. darstellenden Kunst mit dem Ziel einer schonungslosen Darstellung der Wirklichkeit;* **Verismus** [ve'rɪsmʊs], der; - [zu lat. vērus, ↑veritabel]: **1.** svw. ↑Verismo. **2.** *schonungslose u. sozialkritische künstlerische Darstellung der Wirklichkeit;* **Verist** [ve'rɪst], der; -en, -en: *Vertreter des Verismus;* **veristisch** ⟨Adj.⟩: **1.** ⟨o. Steig.⟩ *den Verismus* (1) *betreffend, auf ihm beruhend, zu ihm gehörend:* ein -er Film. **2.** *in schonungsloser Weise wirklichkeitsgetreu:* -e Details; **veritabel** [veri'ta:bl̩] ⟨Adj.; o. Steig.; nicht präd.⟩ [frz. véritable, zu: vérité < lat. vēritās, zu: vērus = wahr, wirklich] (bildungsspr., veraltend): *in der wahren, vollen Bedeutung des betreffenden Wortes; echt, wirklich.*

verjagen ⟨sw. V.; hat⟩ [mhd. verjagen, ahd. firjagōn]: **1.** *fortjagen, gewaltsam vertreiben:* jmdn. von Haus und Hof v.; er verjagte den Köter; der Wind hat die Wolken verjagt; Ü die unangenehmen Gedanken v. **2.** (landsch., bes. nordd.) *jmdn., sich erschrecken:* sie sah verjagt *(von Schreck od. Angst sichtlich mitgenommen)* aus; ⟨Abl. zu 1:⟩ **Verjagung,** die; -, -en.

verjähren ⟨sw. V.; ist⟩ /vgl. verjährt/ [mhd. verjæren]: *(auf Grund eines Gesetzes) nach einer bestimmten Anzahl von Jahren hinfällig* (2) *werden, gerichtlich nicht mehr verfolgt werden können:* die Forderung, Anklage ist verjährt; die Schulden sind inzwischen verjährt; **verjährt** ⟨Adj.; o. Steig.; nicht adv.⟩ *sehr alt [u. für etwas Bestimmtes nicht mehr tauglich]:* Und solche -en Haudegen gedachten das neue Deutsche Reich zu führen (A. Zweig, Grischa 330); ⟨Abl.:⟩ **Verjährung,** die; -, -en: *das Verjähren, Verjährtsein:* die V. eines Verbrechens; ⟨Zus.:⟩ **Verjährungsfrist,** die: *gesetzliche Frist einer Verjährung.*

verjazzen ⟨sw. V.; hat⟩: *im Stil des Jazz* (a) *umsetzen.*

verjubeln ⟨sw. V.; hat⟩ (ugs.): *unbekümmert-leichtsinnig für irgendwelche Vergnügungen ausgeben:* sein Geld v.

verjuchheien [fɛɐ̯jux'haɪ̯ən] ⟨sw. V.; hat⟩ (landsch.): ↑verjubeln: seinen Lottogewinn v.

verjüngen [fɛɐ̯'jyŋən] ⟨sw. V.; hat⟩: **1.** *ein jüngeres Aussehen geben:* sie hat sich v. lassen; diese Creme verjüngt ihre Haut; du hast dich verjüngt *(siehst jünger aus);* den Betrieb, die Nationalmannschaft v. *(aus vorwiegend jungen Kräften rekrutieren).* **2.** ⟨v. + sich⟩ *[nach oben hin] ganz allmählich schmaler, dünner, enger werden:* die Säule verjüngt sich; ⟨Abl.:⟩ **Verjüngung,** die; -, -en; ⟨Zus.:⟩ **Verjüngungskur,** die; **Verjüngungsmittel,** das.

verjuxen ⟨sw. V.; hat⟩ (ugs.): **1.** *verjubeln.* **2.** *in spaßiger Weise verspotten; verulken.*

verkabeln ⟨sw. V.; hat⟩: **a)** *als* ¹Kabel (1) *verlegen:* eine Stromleitung v.; **b)** *mit Hilfe von* ¹Kabeln (1) *an ein Versorgungsnetz, Fernsprechnetz anschließen;* ⟨Abl.:⟩ **Verkabelung,** die; -, -en.

verkackeiern [fɛɐ̯'kak|aɪ̯ɐn]: ↑vergackeiern.

verkadmen [fɛɐ̯'katmən] ⟨sw. V.⟩: ↑kadmieren.

verkahlen ⟨sw. V.⟩: **1.** *kahl werden, die Blätter verlieren* ⟨ist⟩; **b)** (Forstw.) *durch Kahlschlag kahl, baumlos machen* ⟨hat⟩; ⟨Abl.:⟩ **Verkahlung,** die; -, -en.

verkalben ⟨sw. V.; hat⟩: *(von Kühen) verwerfen* (6).

verkalken ⟨sw. V.; ist⟩: **1.** (Med.) *durch übermäßige Ein-, Ablagerung von Kalk* (3) *verhärten: infolge fettreicher Ernährung verkalken die Arterien.* **2.** (ugs.) *(mit zunehmendem Alter) [infolge von Arterienverkalkung] geistig unbeweglich werden:* in diesem Alter beginnt man bereits zu v.; total verkalkt sein. **3.** *durch Einlagerung von Kalk* (1a) *allmählich seine Funktionstüchtigkeit verlieren:* die Waschmaschine verkalkt.

verkalkulieren, sich ⟨sw. V.; hat⟩: *falsch kalkulieren* (1, 2a). **Verkalkung,** die; -, -en: *das Verkalken, Verkalktsein.*

verkamisolen [fɛɐ̯kami'zoːlən] ⟨sw. V.; hat⟩ [zu ↑Kamisol] (veraltend): *kräftig verprügeln.*

verkannt: ↑verkennen.

verkanten ⟨sw. V.; hat⟩: **1.** *falsch kanten; auf die Kante stellen u. dadurch aus der normalen Lage bringen:* er verkantete bei der Abfahrt den linken Ski und stürzte; der Grabstein war verkantet. **2.** *mit einer Kante* (2) *sich irgendwo festklemmen, verklemmen:* Das Getriebe verkantete verschiedentlich, und die Lok blieb stehen (DM Test 45, 1965, 26); ⟨häufig v. + sich:⟩ die Bremsbeläge können sich v. **3.** (Schießen) *den Lauf der Waffe seitlich verdrehen u. dadurch falsch zielen.*

verkappen ⟨sw. V.; hat⟩: **1.** ⟨v. + sich⟩ *durch geschickte Tarnung, Verstellung das, was jmd. od. etw. in Wirklichkeit ist, für andere unkenntlich zu machen suchen:* Einzelgänger, die sich als Gruppe verbergen ⟨meist im 2. Part.:⟩ ein verkappter Spion. **2.** (Jagdw.) *(dem Beizvogel) die Kappe* (1) *über den Kopf ziehen:* einen Falken v.

verkapseln ⟨sw. V.; hat⟩: sich, (selten:) etw. *einkapseln:* eine verkapselte (Med.; *geschlossene)* Tuberkulose; Ü warum verkapselst du dich so?; ⟨Abl.:⟩ **Verkapselung,** (seltener:) **Verkapslung,** die; -, -en.

verkarsten [fɛɐ̯'karstn̩] ⟨sw. V.; ist⟩: *zu* ²Karst *werden;* ⟨Abl.:⟩ **Verkarstung,** die; -, -en.

verkarten ⟨sw. V.; hat⟩: *für eine Kartei, einen Computer gesondert auf einzelnen [Loch]karten erfassen;* ⟨Abl.:⟩ **Verkartung,** die; -, -en.

verkasematuckeln [fɛɐ̯kazəma'tʊkl̩n] ⟨sw. V.; hat⟩ [H. u.] (salopp): **1.** *(in kurzer Zeit u. größerer Menge) verkonsumieren:* beim Betriebsfest wurden etliche Liter Bier verkase-

matuckelt. **2.** *genau u. detailliert auseinandersetzen, erklären:* kannst du mir das mal v.?
verkäsen ⟨sw. V.⟩: **1. a)** *zu Käse machen* ⟨hat⟩: Milch v.; **b)** *käsen* (2) ⟨ist⟩: die Milch verkäst. **2.** (Med.) *(von abgestorbenen Gewebsteilen, bes. bei Tuberkulose) zu einer käseartigen Masse werden;* ⟨Abl.:⟩ **Verkäsung,** die; -, -en.
verkatert [fɛɐˈkaːtɐt] ⟨Adj.⟩ (ugs.): *einen* ²*Kater habend.*
Verkauf, der; -[e]s, Verkäufe: **1.** *das Verkaufen* (1 a): der V. von Waren, Eintrittskarten; ein V. mit Gewinn, Verlust; V. auch außer Hause, auch über die Straße (Hinweis an Cafés usw.); einen V. rückgängig machen; etw. zum V. anbieten; etw. zum V. bringen (Papierdt.; *etw. verkaufen*); das Grundstück kommt, steht zum V. *(wird zum Kauf angeboten)*. **2.** ⟨o. Pl.⟩ (Kaufmannsspr.) svw. ↑Verkaufsabteilung: Einkauf und V.; er arbeitet im V.; **verkaufen** ⟨sw. V.; hat⟩ [1 a: mhd. verkoufen, ahd. firkoufen]: **1. a)** *jmdm. etw. gegen Zahlung einer bestimmten Summe als dessen Eigentum überlassen:* etw. billig, preisgünstig, teuer, für/(veraltend:) um 100 Mark, unter seinem Wert v.; Zeitungen, Blumen, Waren, Liegenschaften, Verlagsrechte v.; das Kleid war leider schon verkauft; er hat ihm seinen Wagen/hat seinen Wagen an einen Kollegen verkauft; der Verein muß zwei Spieler v. *(transferieren);* sie verkauft ihren Körper (emotional abwertend; *sie geht der Prostitution nach)*; ⟨auch ohne Akk.-Obj.:⟩ wir verkaufen glänzend; *verraten und verkauft sein (↑verraten);* **b)** ⟨v. + sich⟩ *in bestimmter Weise verkäuflich* (1) *sein:* dieser Artikel verkauft sich gut, schlecht, leicht, schwer. **2.** ⟨v. + sich⟩ (landsch.) *etw. kaufen, was in seiner Qualität den Ansprüchen nicht genügt, in seiner Art den Vorstellungen nicht entspricht:* ich habe mich mit dem Kleid verkauft. **3.** ⟨v. + sich⟩ *für Geld od. Gewährung anderer Vorteile jmdm. seine Dienste zur Verfügung stellen; sich bestechen lassen:* sich dem Feind/an den Feind v. **4.** (ugs.) *dafür sorgen, daß jmd., etw. bei jmdm. auf das gewünschte Interesse stößt, den gewünschten Anklang, Beifall findet:* eine Story den Lesern v.; die Parteien wollen die Reform als große Leistung v.; ⟨auch v. + sich:⟩ die Schlagersängerin verkauft sich gut; ⟨Abl.:⟩ **Verkäufer,** der; -s, - [mhd. verkoufære]: **1.** *jmd., der (bes. als Angestellter eines Geschäfts, Kaufhauses) Waren verkauft (Berufsbez.):* er ist V., arbeitet als V. in einem Elektrogeschäft. **2.** *jmd., der etw. als Besitzer verkauft:* der V. des Grundstücks; **Verkäuferin,** die; -, -nen: w. Form zu ↑Verkäufer; **verkäuferisch** ⟨Adj.; o. Steig.; nicht präd.⟩: *in bezug auf die Tätigkeit eines Verkäufers, als Verkäufer:* -e Erfahrung haben; **verkäuflich** ⟨Adj.; o. Steig.; nicht adv.⟩: **1.** *zum Verkauf geeignet, sich als Verkaufsartikel in bestimmter Weise bewährend:* ein schwer -es Produkt. **2.** *zum Verkauf bestimmt:* diese Gegenstände sind [nicht] v.; diese Arznei ist frei v. *(nicht rezeptpflichtig);* ⟨Abl.:⟩ **Verkäuflichkeit,** die; -: *das Verkäuflichsein.*
verkaufs-, Verkaufs-: ~**abteilung,** die: *Abteilung eines Unternehmens, die für den Verkauf* (1) *zuständig ist;* ~**agent,** der: *Handelsvertreter, dessen Tätigkeit in der Vermittlung od. im Abschließen von Verkäufen besteht;* ~**angebot,** das; ~**artikel,** der: *zum Kauf angebotener Artikel;* ~**ausstellung,** die: *Ausstellung, bei der die ausgestellten Gegenstände käuflich sind;* ~**bedingungen** ⟨Pl.⟩: vgl. Lieferbedingungen; ~**berater,** der; ~**brigade,** die (DDR): vgl. Brigade (3); ~**bude,** die: Kiosk; ~**direktor,** der: vgl. ↑-leiter; ~**einrichtung,** die (DDR): *Einrichtung des Einzelhandels;* ~**erlös,** der; ~**fahrer,** der: *Fahrer* (b), *der Lieferungen* (2) *fährt* (Berufsbez.); ~**fläche,** die: vgl. Fläche (1) *eines Geschäftes, Kaufhauses, die für den Verkauf* (1) *genutzt wird;* ~**fördernd** ⟨Adj.; nicht adv.⟩: *dem Verkauf förderlich, dienlich;* ~**förderung,** die: *Sales-promotion;* ~**gespräch,** das: *verkaufsförderndes, aufklärendes u. beratendes Gespräch mit einem Kunden, potentiellen Käufer;* ~**kanone,** die (ugs.): *Verkäufer, der durch sein verkäuferisches Talent einen bes. hohen Umsatz erzielt;* ~**kiosk,** der; ~**koje,** die: Koje (3 b) *auf Messen o. ä., in der Verkaufsgespräche stattfinden;* ~**kraft,** die: *Arbeitskraft* (2) *im Verkauf, bes. Verkäufer[in];* ~**kultur,** die ⟨o. Pl.⟩: *den Verkauf von Waren betreffende Kultur* (2 a); ~**leiter,** der: *Leiter einer Verkaufsabteilung; Sales-manager;* ~**messe,** die (vgl.* ²*Messe* (2): *auf der Warenmuster verkauft werden;* ~**objekt,** das: vgl. ~artikel; ~**offen** ⟨Adj.; o. Steig.; meist attr.; nicht adv.⟩: *mit geöffneten Geschäften (die sonst in dieser Zeit nicht geöffnet sind):* ein -er Samstag; ~**organisation,** die: *zum Zwecke des Verkaufs gegründete Organisation* (3 b); ~**pavillon,** der; ~**personal,** das; ~**politik,** die: Ge-

schäftspolitik; ~**praktik,** die; ~**praxis,** die; ~**preis,** der: *Preis, zu dem eine Ware verkauft wird;* ~**programm,** das: *Gesamtheit der Artikel, die ein Betrieb zum Verkauf anbietet;* ~**psychologie,** die: *Teilgebiet der Marktpsychologie, auf dem man sich mit der Wirkung von Waren, Warenverpackungen o. ä. auf potentielle Käufer u. der Wechselbeziehung zwischen Verkäufer u. Käufer befaßt;* ~**raum,** der: *Raum, in dem eine Ware verkauft wird;* ~**rückgang,** der: vgl. ~ausstellung; ~**schlager,** der: *Ware, die sich besonders gut verkauft;* ~**schluß,** der: svw. ↑Ladenschluß; ~**schulung,** die: *Schulung von Verkäufern* (1); ~**schwach** ⟨Adj.; nicht adv.⟩: *nur geringen Absatz* (3) *aufweisend:* eine -e Saison; ~**stand,** der: *Stand zum Verkauf von Waren;* ~**stätte,** die; ~**stelle,** die: *Stelle (Laden, Stand o. ä.), wo etw. verkauft wird, dazu:* ~**stellenleiter,** der; ~**tisch,** der: *Tisch, an dem man etw. verkauft, auf dem Waren zum Verkauf angeboten werden;* vgl. ~preis; ~**zahl,** die ⟨meist Pl.⟩; ~**zeit,** die: svw. ↑Geschäftszeit; ~**ziffer,** die ⟨meist Pl.⟩.
verkaupeln ⟨sw. V.; hat⟩ (ostmd.): *unter der Hand verkaufen od. tauschen.*
Verkehr [fɛɐˈkeːɐ], der; -s, selten: -es, (Fachspr.:) -e: **1. a)** *Beförderung, Bewegung von Fahrzeugen, Personen, Gütern, Nachrichten auf dafür vorgesehenen Wegen:* grenzüberschreitender V.; der V. auf den [Wasser]straßen, auf den Autobahn; fließender V. *(Bewegung der Fahrzeuge im Straßenverkehr;* ruhender V. *(das Halten u. Parken der Fahrzeuge auf öffentlichen Straßen u. Plätzen)*; es herrscht starker, lebhafter, reger, dichter V.; der V. hat zugenommen, stockt, bricht zusammen, ruht fast gänzlich, kommt zum Erliegen; der V. flutet durch die Straßen, staut sich an der Kreuzung; den V. drosseln, regeln, umleiten, behindern; den fertiggestellten U-Bahn-Abschnitt dem [öffentlichen] V. *(der Öffentlichkeit zur Nutzung)* übergeben; ein Auto aus dem V. ziehen, zum V. zulassen; eine Straße für den V. sperren; **b)** *Handelsverkehr:* wirtschaftlicher V.; V. zwischen den Völkern; *etw. aus dem V. ziehen (etw. nicht mehr für den Gebrauch zulassen);* **jmdn. aus dem V. ziehen** (ugs. scherzh.; *jmdn. nicht mehr in einer bestimmten Eigenschaft tätig sein lassen [weil er der Sache schadet]);* **etw. in [den] V. bringen** *(etw. in den Handel, in Umlauf bringen).* **2. a)** *Kontakt, Umgang mit jmdm. im Hinblick auf Gedankenaustausch, wechselseitige Mitteilung; als gesellschaftliche Beziehung; Kommunikation* (1): gesellschaftlicher, [außer]dienstlicher, brieflicher, schriftlicher, mündlicher V. der diplomatische V. beider Staaten; mit den Behörden, der V. des Angeklagten mit seinem Anwalt; er ist kein V. für dich *(mit ihm solltest du nicht verkehren* 2 a); den V. mit jmdm. einschränken, abbrechen, wiederaufnehmen; mit jmdm. pflegen; **b)** (verhüll.) *Geschlechtsverkehr:* vorehelicher V.; [mit jmdm.] haben; **verkehren** ⟨sw. V.⟩ /vgl. verkehrt/ [3: mhd. verkēren, zu ↑¹kehren; schon mniederd. verkrek = unterwegs sein, um Handel zu treiben]: **1.** *als öffentliches Verkehrsmittel regelmäßig auf einer Strecke fahren* ⟨hat, auch: ist⟩: der Omnibus verkehrt alle 15 Minuten; der Dampfer verkehrt zwischen Hamburg und Helgoland; dieser Zug verkehrt nur an Sonn- und Feiertagen. **2.** ⟨hat⟩ **a)** *mit jmdm. Kontakt pflegen, sich regelmäßig mit jmdm. treffen, schreiben o. ä.:* mit der Nachbarin, mit keinem Menschen, miteinander v.; mit jmdm. brieflich v.; **b)** *bei jmdm. irgendwo regelmäßig zu Gast sein; regelmäßig ein Lokal o. ä. besuchen:* in einer Familie, in jmds. Haus v.; in diesem Lokal verkehrten viele Künstler; er verkehrte in den besten Kreisen; **c)** (verhüll.) *Geschlechtsverkehr mit jmdm. haben;* mit seiner Frau nicht mehr [geschlechtlich] v.; sie hatte in dieser Zeit mit mehreren Männern verkehrt. **3.** ⟨hat⟩ **a)** *etw. in das Gegenteil verwandeln, es völlig verändern:* in Absicht, den Sinn einer Aussage [ins Gegenteil] v.; **b)** ⟨v. + sich⟩ *sich ins Gegenteil verwandeln:* seine Gleichgültigkeit verkehrt sich in Mitgefühl; die Stimmung hat sich in ihr Gegenteil verkehrt; **verkehrlich** ⟨Adj.; o. Steig.; nicht präd.⟩: *den Verkehr* (1 a) *betreffend:* die -e Erschließung eines Siedlungsgebietes.
verkehrs-, Verkehrs-: ~**ablauf,** der; ~**ader,** die: *wichtige Verkehrsstraße; wichtiger Verkehrsweg:* eine vierspurige V.; ~**ampel,** die: svw. ↑Ampel (2); ~**amt,** das: vgl. ~verein; ~**arm** ⟨Adj.; nicht adv.⟩: *wenig Verkehr aufweisend:* eine -e Straße; ~**aufkommen,** das: *Zahl der Fahrzeuge in einem bestimmten Bereich der Straßen- u. Schienenverkehrs; Verkehrsdichte:* ein starkes, hohes V. [auf den Autobahnen

nach Süden]; ~**behinderung,** die; ~**beruhigend** ⟨Adj.; o. Steig.; nicht adv.⟩ (Verkehrsw.): *allzu starken Durchgangsverkehr verhindernd:* -e *Maßnahmen;* ~**beruhigt** ⟨Adj.; o. Steig.; nicht adv.⟩ (Verkehrsw.): *von allzu starkem Durchgangsverkehr befreit:* eine -e *Zone;* ~**beruhigung,** die (Verkehrsw.); ~**betrieb,** der ⟨meist Pl.⟩: *Unternehmen zur Personenbeförderung im innerstädtischen Bereich od. in einem bestimmten Bezirk;* ~amt; ~**chaos,** das (emotional): *das Zusammenbrechen des Verkehrs mit anhaltenden Stauungen:* starke Schneefälle führten zu einem V.; ~**delikt,** das: *Verstoß gegen die Verkehrsvorschriften;* ~**dichte,** die; ~**disziplin,** die ⟨o. Pl.⟩: *diszipliniertes Verhalten im Straßenverkehr;* ~**einrichtung,** die: *Hilfsmittel zur Regelung des Straßenverkehrs;* ~**erziehung,** die: *Anleitung zu richtigem Verhalten im Straßenverkehr;* ~**fläche,** die: *Fläche für den Straßenverkehr;* ~**fliegerei,** die (ugs.): *öffentlicher Luftverkehr;* ~**flugzeug,** das: *dem öffentlichen Verkehr dienendes Flugzeug;* ~**fluß,** der ⟨o. Pl.⟩: *störungsfreier Ablauf des Straßenverkehrs;* ~**frei** ⟨o. Steig.; nicht adv.⟩: *frei von Fahrzeugverkehr;* ~**funk,** der: *in regelmäßigen Abständen von bestimmten UKW-Sendern ausgestrahlte Verkehrsmeldungen für Autofahrer;* ~**gefährdung,** die: *Gefährdung der Sicherheit im Straßenverkehr u. beim Transport* (1); ~**gerecht** ⟨Adj.⟩: *den Erfordernissen der Sicherheit im Straßenverkehr u. beim Transport* (1) *entsprechend:* sich v. verhalten; ~**geschehen,** das: *Verkehr* (1 a) *als sich vor jmds. Augen abspielender Vorgang;* ~**getümmel,** das; ~**günstig** ⟨Adj.⟩: *hinsichtlich der Verkehrsverbindungen günstig gelegen:* eine Wohnung in -er *Lage;* ~**helfer,** der (bes. DDR): vgl. ~*lotse;* ~**hindernis,** das: *Hindernis im Straßenverkehr;* ~**insel,** die: *erhöhte Stelle innerhalb der Fahrbahn zum Schutz von Fußgängern od. zur Lenkung des Verkehrsstroms;* ~**knotenpunkt,** der: svw. ↑Knotenpunkt (a); ~**kontrolle,** die; ~**lage,** die: **1.** *Situation im Straßenverkehr:* die V. beobachten. **2.** *Lage eines Gebäudes, Ortes o. ä. hinsichtlich der Verkehrsverbindungen; Nähe zu Verkehrsverbindungen;* ~**lärm,** der; ~**licht,** das ⟨Pl. -er⟩ (selten): *Lichtsignal [einer Verkehrsampel];* ~**lotse,** der: *jmd., der andere, Ortsfremde durch den Straßenverkehr lotst* (1 c); ~**maschine,** die: svw. ↑~*flugzeug;* ~**meldung,** die: *im Rundfunk durchgegebene Meldung zur Verkehrslage* (1); ~**minister,** der; ~**ministerium,** das; ~**mittel,** das: *im [öffentlichen] Verkehr, bes. zur Beförderung von Personen, eingesetztes Fahrzeug, Flugzeug:* die öffentlichen V. benutzen; ~**nachricht,** die ⟨meist Pl.⟩: svw. ↑~*meldung;* ~**netz,** das: *in einem bestimmten Raum, Gebiet zur Verfügung stehende Verkehrswege;* ~**opfer,** das: *Opfer eines Verkehrsunfalls; im Straßenverkehr tödlich Verunglückter;* ~**ordnung,** die ⟨o. Pl.⟩: kurz für ↑Straßenverkehrsordnung; ~**planer,** der: *jmd., der Verkehrsplanung betreibt;* ~**planung,** die: *Planung hinsichtlich Anpassung u. Erweiterung des Verkehrsnetzes;* ~**politik,** die: *Gesamtheit der den Verkehr betreffenden Maßnahmen;* ~**polizei,** die: *für die Regelung u. Überwachung des Straßenverkehrs zuständige Polizei,* dazu: ~**polizist,** der: *zur Verkehrspolizei gehörender Polizist;* ~**psychologie,** die; ~**recht,** das ⟨o. Pl.⟩: **1.** (jur.) *Recht der Eltern auf persönlichen Umgang mit dem Kind.* **2.** kurz für ↑Straßenverkehrsrecht; ~**regel,** die ⟨meist Pl.⟩: *gesetzliche Vorschrift zur Regelung des Straßenverkehrs;* ~**regelung,** (auch:) ~**reglung,** die: *Regelung des Straßenverkehrs;* ~**reich** ⟨Adj.; nicht adv.⟩: *viel Verkehr aufweisend:* ein -er *Platz;* ~**rowdy,** der (abwertend): *jmd., der die Verkehrsvorschriften grob verletzt;* ~**schild,** das ⟨Pl. -er⟩: *Schild mit Verkehrszeichen;* ~**schrift,** die: **1.** ⟨o. Pl.⟩ *Kurzschrift mit wenigen Kürzeln.* **2.** svw. ↑Schreibschrift; ~**sicher** ⟨Adj.; nicht adv.⟩: *die Verkehrssicherheit gewährleistend:* sein Fahrzeug in -em/in einem -en Zustand halten; ~**sicherheit,** die ⟨o. Pl.⟩: *Sicherheit im öffentlichen Verkehr;* ~**signal,** das: *Lichtsignal zur Regelung des Straßenverkehrs;* ~**situation,** die: svw. ↑~*lage* (1); ~**spitze,** die: *Spitzenzeit* (1) *im öffentlichen Verkehr;* ~**sprache,** die: *Sprache, mit deren Hilfe sich Angehörige verschiedener Sprachgemeinschaften verständigen können;* ~**stau,** der; ~**stauung,** die; ~**stockung,** die; ~**störung,** die; ~**straße,** die; ~**streife,** die: vgl. ↑Polizeistreife; ~**strom,** der; ~**sünder,** der (ugs.): *Verkehrsteilnehmer, bes. Kraftfahrer, der ein Verkehrsdelikt begangen hat;* ~**tauglichkeit,** die: *Fähigkeit, sich sicher im Straßenverkehr zu bewegen;* ~**teilnehmer,** der: *jmd., der am öffentlichen Verkehr teilnimmt;* ~**tote,** der ⟨meist Pl.⟩: *(in statistischen Angaben) jmd., der bei einem Verkehrsunfall ums Leben gekommen ist;* ~**tüchtigkeit,** die:

svw. ↑~**tauglichkeit;** vgl. Fahrtüchtigkeit; ~**unfall,** der: *Unfall im Straßenverkehr;* ~**unterricht,** der: *Unterricht über korrektes Verhalten im Straßenverkehr;* ~**verbindung,** die: *Verbindung von Orten o. ä. durch Verkehrswege, Verkehrsmittel:* die -en waren in diesem Land, dieser Gegend äußerst schlecht; ~**verbot,** das: ein V. für bestimmte Fahrzeuge, an Sonntagen; ~**verbund,** der: *wirtschaftlich-organisatorischer Zusammenschluß verschiedener Verkehrsbetriebe:* sich zu einem V. zusammenschließen; ~**verein,** der: *lokale Institution zur Werbung für den Besuch des betreffenden Ortes;* ~**verhältnisse** ⟨Pl.⟩: svw. ↑~*lage* (1); ~**vorschrift,** die ⟨meist Pl.⟩: svw. ↑~*regel;* ~**weg,** der: **1.** *dem öffentlichen Verkehr dienender Weg; Verkehrsverbindung:* ein Land ohne ausreichende -e. **2.** ⟨Pl. ungebr.⟩ *(in der betrieblichen Organisation) für die Weitergabe von Anweisungen u. Mitteilungen festgelegter Weg;* ~**wesen,** das ⟨o. Pl.⟩: *Gesamtheit der Einrichtungen im Bereich des öffentlichen Verkehrs;* ~**widrig** ⟨Adj.⟩: *gegen die Verkehrsregeln verstoßend:* ein -es Verhalten; ~**zählung,** die: *auf einer bestimmten Strecke für statistische Zwecke durchgeführte Zählung der Fahrzeuge;* ~**zeichen,** das: *Zeichen auf einem Schild, Markierung auf der Fahrbahn zur Regelung des Straßenverkehrs.*

verkehrt [fɛɐ̯'keːɐ̯t] ⟨Adj.; -er, -este⟩: *dem Richtigen, Zutreffenden, Sinngemäßen entgegengesetzt; falsch:* eine -e Einstellung, Erziehung; die -en Schuhe für eine Wanderung angezogen haben; eine Zigarre am -en Ende anzünden; nichts ist -er als die Annahme, daß ...; das ist ganz, total v.; das ist gar nicht schlecht, ganz richtig in diesem Moment); es wäre das -este, sich so zu entscheiden; er hat alles v. gemacht; **[mit etw.] an den **Verkehrten** kommen* (ugs.; ↑falsch 2 a); ⟨Abl.:⟩ **Verkehrtheit,** die; -, -en: **a)** ⟨o. Pl.⟩ *das Verkehrtsein:* der V. seines Tuns einsehen; **b)** etw. *Verkehrtes:* Waren früher keine -en begangen worden? (Musil, Mann 57); **verkehrtherum** ⟨Adv.⟩: **a)** *in die verkehrte Richtung gehalten:* die Bücher v. ins Regal stellen; einen Pullover v. (mit dem Vorderteil nach hinten; mit der Innenseite nach außen) anziehen; **b)** *sich in der verkehrten Richtung befindend:* der Text ist v. aufgedruckt; ** v. sein* (salopp; *homosexuell sein*); **verkehrtrum** ⟨Adv.⟩ (ugs.): svw. ↑verkehrtherum; **Verkehrung,** die; -, -en: *das Verkehren* (3).

verkeilen ⟨sw. V.; hat⟩ [1: spätmhd. verkīlen]: **1.** *mit einem Keil, mit Keilen fest verschließen, festhalten:* einen Mast, einen Balken v.; ein Fahrzeug v. *(Keile vor seine Räder schieben);* die Eingänge waren verkeilt *(von Menschen verstopft).* **2.** ⟨v. + sich⟩ *sich fest in etw., jmdn. schieben u. nicht od. nur gewaltsam zu trennen:* bei dem Zusammenstoß verkeilten sich die beiden Züge, vier Wagen ineinander. **3.** (landsch.) *verprügeln.*

verkennen ⟨unr. V.; hat⟩: *nicht richtig erkennen; falsch beurteilen:* jmds. Wesen, Worte, den Ernst der Lage v.; ihre Absicht war nicht zu v.; er wird von allen verkannt; ich will nicht v. *(will zugeben),* daß ...; ein verkanntes Genie (scherzh.; *jmd., von dessen besonderer Begabung man nichts weiß*); ⟨Abl.:⟩ **Verkennung,** die; -, -en: *das Verkennen:* in V. der Tatsachen.

verketten ⟨sw. V.; hat⟩: **1.** *mit einer Kette verschließen:* eine Tür v. **2.** *zu einer Einheit verbinden, fest zusammenfügen:* dabei verketteten sich mehrere unglückliche Umstände; ⟨Abl. zu 2:⟩ **Verkettung,** die; -, -en.

verketzern ⟨sw. V.; hat⟩: *(in der Öffentlichkeit) als Ketzer, ketzerisch hinstellen;* ⟨Abl.:⟩ **Verketzerung,** die; -, -en.

verkienen [fɛɐ̯'kiːnən] ⟨sw. V.; ist⟩ [zu ↑Kien] (Bot., Forstw.): *(von lebendem Holz) sich so mit Harz anreichern, daß es schließlich abstirbt.*

verkieseln ⟨sw. V.; ist⟩ (Fachspr.): *(von Gesteinen, Fossilien) nachträglich von Kieselsäure durchdrungen werden [u. steinhart werden];* ⟨Abl.:⟩ **Verkieselung,** die; -, -en (Fachspr.): *das Verkieseln; Silifikation.*

verkitschen [fɛɐ̯'kɪtʃn̩] ⟨sw. V.; hat⟩ [1: zu ↑Kitsch; 2: H. u.]: **1.** *kitschig gestalten:* einen Roman in der Verfilmung v. **2.** (landsch.) *verkloppen* (2): seinen Mantel v.; ⟨Abl.:⟩ **Verkitschung,** die; -, -en.

verkitten ⟨sw. V.; hat⟩: *mit Kitt ausfüllen; mit Kitt abdichten.*

verklagen ⟨sw. V.; hat⟩: **1.** *gegen jmdn. vor Gericht klagen, einen Rechtsanspruch geltend machen:* einen Arzt v.; er verklagte die Firma auf Schadenersatz. **2.** (landsch., sonst geh.) ⟨sich über jmdn. bei jmdm. beschweren.

verklammern ⟨sw. V.; hat⟩: **1.** *mit einer od. mehreren Klammern zusammenhalten:* eine Wunde v. **2.** ⟨v. + sich⟩ *sich*

fest in etw., an jmdn., etw. klammern (1 a): die Kämpfenden hatten sich verklammert; ⟨Abl.:⟩ **Verklammerung,** die; -, -en.
verkl̲appen ⟨sw. V.; hat⟩ (Fachspr.): *(Abfallstoffe) mit Klappschuten ins Meer versenken:* Klärschlamm in der Deutschen Bucht v.; ⟨Abl.:⟩ **Verkl̲appung,** die; -, -en.
verkl̲apsen ⟨sw. V.; hat⟩ [zu ↑Klaps (2)] (ugs.): *veralbern.*
verkl̲aren [fɛg'kla:rən] ⟨sw. V.; hat⟩ [nd. Form von ↑verklären] (nordd.): *[mühsam] erklären, klarmachen:* das muß man ihm erst mal v.; **verkl̲ären** ⟨sw. V.; hat⟩ /vgl. verklärt/ [mhd. verklæren]: **1.** ⟨meist im Passiv⟩ (Rel.) *jmdn. ins Überirdische erhöhen u. seiner Erscheinung ein inneres Leuchten, Strahlen verleihen:* er, sein Leib wurde verklärt. **2.** *einen beseligten, glücklichen, schönen Ausdruck verleihen:* ein Lächeln verklärte sein Gesicht; innere Heiterkeit verklärte seinen Blick. **3.** ⟨v. + sich⟩ *einen beseligten, glücklichen, schönen Ausdruck erhalten:* sein Gesicht, sein Blick verklärte sich; Ü die Vergangenheit verklärt sich in der Erinnerung; **verkl̲ärt** ⟨Adj.; -er, -este⟩: *beseligt, beglückt (im Ausdruck):* ein -es Gesicht; mit -em Blick; v. lächeln; **Verkl̲ärung,** die; -, -en (Seew., jur.): *Bericht des Kapitäns über einen [auf der See eigene Schiff betreffenden] Schiffsunfall, Schaden am Schiff; Seeprotest;* **Verkl̲ärung,** die; -, -en: **1.** *das Verklären, Verklärtwerden.* **2.** *das Verklärtsein;* vgl. Transfiguration; **Verkl̲ärungsbericht,** der; -[e]s, -e (Seew., jur.): vgl. Verklarung.
verkl̲atschen ⟨sw. V.; hat⟩ (ugs.): *durch Klatschen (4 b) verraten; angeben:* einen Mitschüler [beim Lehrer] v.
verkl̲auseln [fɛg'klauzl̩n] ⟨sw. V.; hat⟩ (seltener): *verklausulieren;* ⟨Abl.:⟩ **Verkl̲auselung,** die; -, -en (seltener): *Verklausulierung;* **verklausul̲ieren** ⟨sw. V.; hat⟩: **1.** *etw. formulieren, indem man es mit (zahlreichen) Klauseln, Vorbehalten, einschränkenden od. erweiternden Bestimmungen versieht:* einen Vertrag v. **2.** *verwickelt u. mit mehr od. weniger versteckten Vorbehalten, Erweiterungen usw. ausdrücken, formulieren:* er versuchte das Eingeständnis seiner Schuld geschickt zu v.; ⟨2. Part.:⟩ sich sehr verklausuliert *(schwer verständlich)* ausdrücken; ⟨Abl.:⟩ **Verklausul̲ierung,** die; -, -en: **1.** *das Verklausulieren.* **2.** *das Verklausuliertsein.*
verkl̲eben ⟨sw. V.⟩: **1. a)** *klebrig werden, von klebriger Masse bedeckt werden u. aneinander-, zusammenkleben* ⟨ist⟩: beim Färben verkleben die Wimpern leicht; **b)** *bewirken, daß etw. klebrig wird, aneinander-, zusammenklebt* ⟨hat⟩: der Schweiß und Staub verklebten ihm die Augenlider; ⟨2. Part.:⟩ [von Blut] verklebte Haare, Augen; verklebte *(klebrige)* Hände. **2.** *zukleben* ⟨hat⟩: ein Loch [mit Klebestreifen] v., gut v.; die Wunde mit Heftpflaster v. **3.** *aneinander-, zusammenkleben, festkleben (2):* den Fußbodenbelag v. **4.** (seltener) *durch vielfaches [Auf]kleben verbrauchen:* wir haben alle Tapetenrollen verklebt; ⟨Abl.:⟩ **Verkl̲ebung,** die; -, -en.
verkl̲eckern ⟨sw. V.; hat⟩ (ugs.): **1.** *mit etw. kleckern:* Suppe v. **2.** *mehr od. weniger unkontrolliert in kleinen Beträgen ausgeben, verbrauchen:* sein Geld v.; ich will meinen Lottogewinn nicht v.; **verkl̲ecksen** ⟨sw. V.; hat⟩: **1.** *[überall] beklecksen, durch Kleckse be-, verschmieren:* den Bogen Papier v.; ein verkleckster Buchstabe. **2.** *klecksend herausfließen, heruntertropfen lassen:* Tinte v.
verkl̲eiden ⟨sw. V.; hat⟩: **1.** *jmdn. so kleiden, daß er etw. anderes darstellt, daß er nicht erkannt wird:* die Mutter verkleidete ihren Jungen als Cowboy; ⟨meist v. + sich:⟩ sich zum Fasching als Matrose v.; als Schornsteinfeger verkleidet, drang er in fremde Häuser ein. **2.** *verhüllend bedecken, mit verhüllenden Schicht bedecken:* eine Fassade mit Marmor v.; das Kabel ist mit einem Seidengespinst verkleidet. **3.** *(beschönigend, verfremdend o.ä.) umschreiben:* Tatsachen poetisch, mit schönen Worten v.; ⟨Abl.:⟩ **Verkl̲eidung,** die; -, -en: **1. a)** *das Verkleiden (1):* jmdm. bei der V. helfen; **b)** *zum Verkleiden verwendete Kleidung, Schminke o.ä.;* *das Verkleidetsein; Maskerade* (1): in dieser V. würde ihn niemand erkennen. **2. a)** *das Verkleiden (2)* *b) Verkleidendes (2):* eine V. aus Holz, Aluminium, Kunststoff; die V. (der Maschine) entfernen.
verkl̲einern [fɛg'klain̩n] ⟨sw. V.; hat⟩: **1.** ⟨Ggs.: vergrößern 1⟩ **a)** *in seiner Ausdehnung, in seinem Umfang kleiner machen:* einen Raum, einen Garten [um die Hälfte] v.; den Abstand zwischen zwei Pfosten v.; einen Betrieb v.; etw. in verkleinertem Maßstab darstellen; **b)** ⟨v. + sich⟩ (ugs.) *[umziehen u.] sich auf weniger Raum (für Wohnung, Arbeit, Betrieb usw.) beschränken:* wir werden uns demnächst v.;

c) ⟨v. + sich⟩ *an Ausdehnung, Umfang kleiner werden:* die Stellfläche hat sich verkleinert. **2.** ⟨Ggs.: vergrößern 2⟩ **a)** *mengen-, zahlen-, gradmäßig kleiner machen:* seinen Besitz, die Anzahl von etw. v.; **b)** ⟨v. + sich⟩ *mengen-, zahlen-, gradmäßig kleiner werden, sich vermindern, verringern:* sein Vermögen, sein Freundeskreis hat sich verkleinert. **3.** *(verfälschend) kleiner darstellen:* damit will man seine Verdienste nicht v. *(schmälern)* v. *(selten; herabsetzen).* **4.** *von etw. eine kleinere Reproduktion herstellen* ⟨Ggs.: vergrößern 3⟩: eine Fotografie v. **5.** *(von optischen Linsen o.ä.) kleiner erscheinen lassen* ⟨Ggs.: vergrößern 4⟩: diese Linse verkleinert stark; ⟨Abl.:⟩ **Verkl̲einerung,** die; -, -en: **1.** ⟨Pl. selten⟩ *das Verkleinern* ⟨Ggs.: Vergrößerung 1⟩. **2.** *verkleinerte Fotografie* ⟨Ggs.: vergrößerung 2⟩; ⟨Zus.:⟩ **Verkl̲einerungsform,** die (Sprachw.): *insbes. eine Verkleinerung ausdrückende Ableitung[sform] eines Substantivs; Diminutiv;* **Verkl̲einerungssilbe,** die (Sprachw.): *Ableitungssilbe, mit der die Verkleinerungsform gebildet wird.*
verkl̲eistern ⟨sw. V.; hat⟩: **1.** (ugs.) **a)** *(mit Kleister) zukleben:* einen Riß v.; Ü Tatsachen, Widersprüche, Gegensätze v. *(verschleiern);* **b)** *verkleben (1 b).* **2.** (Fachspr.) *bewirken, daß etw. zu einer kleisterartigen, klebrigen, schmierigen Masse wird:* die pflanzliche Stärke wird verkleistert; ⟨Abl.:⟩ **Verkl̲eisterung,** die; -, -en ⟨Pl. selten⟩.
verkl̲emmen ⟨sw. V.; hat⟩ /vgl. verklemmt/: **1. a)** ⟨v. + sich⟩ *hängenbleiben u. klemmen (3), festklemmen (1):* die Tür hat sich verklemmt; ist verklemmt; **b)** (selten) *bewirken, daß etw. sich verklemmt:* du hast das Brett verklemmt. **2.** ⟨meist 2. Part.⟩ *zusammenkneifen, zusammenpressen:* ein schmerzlich verklemmter Mund; **verkl̲emmt** ⟨Adj.; -er, -este⟩: *(in seinem gewöhnlichen Verhalten) verkrampft, unfrei, gehemmt, nicht ungezwungen u. natürlich:* ein -er Junge; -e Erotik; [sexuell] v. sein; v. lächeln, reagieren; ⟨Abl.:⟩ **Verkl̲emmtheit,** die; -, -en: **1.** ⟨o. Pl.⟩ *das Verklemmtsein.* **2.** *Verklemmtheit (1) bezeugende Äußerung, Handlung;* **Verkl̲emmung,** die; -, -en: **1. a)** ⟨o. Pl.⟩ *das [Sich]verklemmen;* **b)** *das Verklemmtsein, Festklemmen:* das Bein aus der V. befreien. **2.** *Verklemmtheit (1).*
verkl̲ern ⟨sw. V.; hat⟩ [H. u.] (salopp): *[genau] erklären, klarmachen:* das muß man ihm erst mal v.
verkl̲ingen ⟨st. V.; ist⟩: *immer leiser werden u. allmählich aufhören zu klingen:* das Lied, der Beifall verklingt; Ü (geh.) die Begeisterung verklingt *(ebbt ab);* das Fest, der Sommer verklingt *(geht allmählich zu Ende).*
verkl̲itschen ⟨sw. V.; hat⟩ [zu ↑klitschig]: *verhökern.*
verkl̲oppen ⟨sw. V.; hat⟩ [zu ↑kloppen; 2: wohl nach dem Zuschlagen mit dem Hammer bei Auktionen] (ugs.): **1.** *verprügeln, verhauen:* einen Klassenkameraden v. **2.** *[unter dem Wert] verkaufen, um zu Geld zu kommen; verhökern.*
verkl̲üften [fɛg'klʏftn̩], sich ⟨sw. V.; hat⟩ [wohl zu ↑²Kluft] (Jägerspr.): *(vom Fuchs, Dachs) die Röhre (6) zuscharren, um sich gegen Verfolgung zu schützen.*
verkl̲umpen ⟨sw. V.; ist⟩: *klumpig werden;* ⟨Abl.:⟩ **Verkl̲umpung,** die; -, -en: die V. von Blutkörperchen.
verkn̲acken ⟨sw. V.; hat⟩ [zu gaunerspr. knacken, ↑Knacki] (ugs.): *gerichtlich (zu einer bestimmten Strafe) verurteilen:* jmdn. wegen Raubüberfalls v.; man hat ihn zu einem Jahr Gefängnis, zu 10 000 Mark Geldstrafe verknackt.
verkn̲acksen, sich ⟨sw. V.; hat⟩ [zu ↑knacksen] (ugs.): *verstauchen:* ich habe mir den Fuß verknackst.
verkn̲allen ⟨sw. V.; hat⟩ (ugs.). **1.** *[sinnlos] verschießen (1 b):* zu Silvester werden unglaubliche Summen verknallt. **2.** ⟨v. + sich⟩ *sich heftig verlieben:* er hat sich in das Mädchen verknallt. **3.** (ugs. veraltend) *verurteilen.*
verkn̲appen ⟨sw. V.; hat⟩: **a)** *knapp machen:* den Import dadurch Kontingentierung v.; **b)** ⟨v. + sich⟩ *knapp werden:* wegen der schlechten Ernte verknappen sich die Vorräte; ⟨Abl.:⟩ **Verkn̲appung,** die; -, -en.
verkn̲asten [fɛg'knasn̩; zu jidd. knas, ↑²Knast], **verkn̲asten** [fɛg'knastn̩] ⟨sw. V.; hat⟩ (salopp): *zu einer Gefängnisstrafe verurteilen.*
verkn̲äulen ⟨sw. V.; hat⟩: svw. ↑knäueln.
verkn̲autschen ⟨sw. V.⟩: **a)** (ugs.) svw. ↑¹knautschen (1 a) ⟨hat⟩: ich habe [mir] das Kleid verknautscht; **b)** (landsch.) etw. ↑¹knautschen (1 b) ⟨ist⟩: der Stoff verknautscht nicht.
verkn̲eifen ⟨st. V.; hat⟩ /vgl. verkniffen/: **1.** ⟨v. + sich⟩ (ugs.) **a)** *etw., was man als Reaktion auf etw. empfindet, äußern möchte, unterdrücken:* sich eine Bemerkung v.; ich konnte mir das Lachen kaum v.; **b)** *sich versagen,*

auf etw. verzichten: Gänsebraten muß ich mir wegen meiner Galle v. **2.** (seltener) *zusammenpressen, zusammenkneifen.*

verkneten ⟨sw. V.; hat⟩: *(verschiedene Zutaten) durch intensives Kneten vermischen.*

verkniffen ⟨Adj.⟩ (abwertend): *(in bezug auf den Gesichtsausdruck) so beschaffen, daß man sich eine mit Anspannung unterdrückte Gefühlsäußerung auf etwas harte Weise abzeichnen sieht:* ein -es Gesicht; sein Mund ist v.; er sieht v. aus; ⟨Abl.:⟩ **Verkniffenheit,** die; - (abwertend).

verknittern ⟨sw. V.; hat⟩ (landsch.): svw. ↑*zerknittern.*

verknöchern ⟨sw. V.; ist⟩: **1.** *(durch Altern od. Gewöhnung) geistig unbeweglich, starr in seinen Ansichten werden:* er verknöchert immer mehr; ⟨meist im 2. Part.:⟩ ein verknöcherter Beamter; alt und verknöchert sein. **2.** (Med.) *zu Knochen werden;* ⟨Abl.:⟩ **Verknöcherung,** die; -, -en.

verknorpeln [fɛɐ̯'knɔrpl̩n] ⟨sw. V.; ist⟩ (Med.): *zu Knorpel werden;* ⟨Abl.:⟩ **Verknorpel(e)lung,** die; -, -en.

verknoten ⟨sw. V.; hat⟩: **a)** svw. ↑knoten (a): den Schal um den Hals v.; **b)** svw. ↑knoten (b): die beiden Stricke miteinander v.; **c)** ⟨v. + sich⟩ *sich (unbeabsichtigt) zu einem Knoten schlingen:* die Leinen haben sich verknotet; **d)** *durch Knoten* (a) *festbinden:* die Leine am Gatter v.; ⟨Abl.:⟩ **Verknotung,** die; -, -en.

verknüllen ⟨sw. V.; hat⟩ (landsch.): svw. ↑*zerknüllen.*

verknüpfen ⟨sw. V.; hat⟩: **1.** svw. ↑knoten (b): die Enden der Schnur miteinander v. **2.** *(mit etw. anderem) verbinden* (9), *zugleich mit etw. anderem erledigen, ausführen:* den Geschäftsreise mit einem Besuch bei Freunden v. **3. a)** *in inneren Zusammenhang bringen, eine Verbindung mit etw. herstellen:* etw. logisch v.; zwei Gedankengänge miteinander v.; mit dem Vertrag sind folgende Bedingungen verknüpft; sein Name ist eng mit dem Erfolg des Hauses verknüpft; **b)** ⟨v. + sich⟩ *mit etw. in einem inneren Zusammenhang stehen; sich verquicken:* mit diesem Wort verknüpft *(assoziiert)* sich die Vorstellung von Düsternis. **4.** (Jägerspr.) *(von bestimmten Tieren, z. B. Hund, Fuchs) begatten;* ⟨Abl.:⟩ **Verknüpfung,** die; -, -en.

verknurren ⟨sw. V.; hat⟩ [1: urspr. Studentenspr., eigtl. = in knurrendem Ton etw. sagen] (salopp): **1.** *jmdm. etw. als Strafe auferlegen:* er wurde zu zehn Tagen Arrest verknurrt. **2.** **verknurrt sein* (1. *[zu jmdm.] entzweit sein:* sie sind [miteinander] verknurrt. **2.** *verärgert, ärgerlich sein:* sie ist ganz verknurrt, weil sie nicht recht bekam).

verknusen [fɛɐ̯'knu:zn̩] in der Wendung **jmdn., etw. nicht v. können** (ugs.): *jmdn., etw. nicht leiden können;* aus dem Niederd., eigtl. = *etw. nicht verdauen können):* ich kann diesen Kerl nicht v.

verkochen ⟨sw. V.⟩: **1. a)** *[zu lange] kochen u. dabei verdampfen* ⟨ist⟩: das ganze Wasser ist verkocht; **b)** *so lange kochen, daß es breiig wird* ⟨ist⟩: die Äpfel sind noch nicht ganz (zu Mus) verkocht; das Gemüse, das Fleisch ist total verkocht; **c)** ⟨v. + sich⟩ *durch Kochen zerfallen u. auflösen* ⟨hat⟩: die Zwiebeln haben sich völlig verkocht. **2.** ⟨hat⟩ **a)** *kochend verwerten:* wenn die Äpfel nicht mehr gegessen werden, kannst du sie v.; **b)** *kochend zu etw. verarbeiten.*

¹verkohlen ⟨sw. V.⟩: **1.** *durch Verbrennen zu einer der Kohle ähnlichen Substanz werden* ⟨ist⟩: das Holz ist verkohlt; die Opfer des Unfalls waren bis zur Unkenntlichkeit verstümmelt und verkohlt. **2.** *durch schwelendes Verbrennen in Kohle umwandeln* ⟨hat⟩: Holz im Meiler v.

²verkohlen ⟨sw. V.; hat⟩ zu ↑²kohlen] (ugs.): *jmdm. aus Spaß etwas Falsches erzählen, das er glauben soll:* ihr müßt nicht meinen, ihr könnt mich v.; ich fühle mich verkohlt.

Verkohlung, die; -, -en: *das* ¹*Verkohlen.*

verkoken ⟨sw. V.; hat⟩: *(Kohle) in Koks umwandeln;* ⟨Abl.:⟩ **Verkokung,** die; -, -en.

verkommen ⟨st. V.; ist⟩ [mhd. verkomen = zu Ende gehen]: **1. a)** *[mangels Pflege] äußerlich u./od. moralisch verwahrlosen:* im Schmutz, im Elend, in der Gosse v.; sie ist nach dem Tode der Eltern immer mehr verkommen; ein verkommener Spieler; er ist ein verkommenes Subjekt; **b)** *nicht gepflegt werden u. daher im Laufe der Zeit verfallen, verwahrlosen:* sie lassen ihr Haus, den Hof völlig v.; es ist schade, daß der Garten so verkommt. **2.** *(von Nahrungsmitteln o. ä.) allmählich verderben, schlecht u. dadurch ungenießbar werden:* das Obst verkommt, weil es niemand erntet; laß uns den Rest Wein noch trinken, damit nichts verkommt! **3.** (österr.) *bestrebt sein, sich schnell zu entfernen:* Verkomm! Aber rasch! (Torberg, Mannschaft 96). **4.** (schweiz.) *übereinkommen:* wir sind verkommen, darüber

zu schweigen; ⟨Abl. zu 1:⟩ **Verkommenheit,** die; -; **Verkommnis,** das; -ses, -se (schweiz.): *Abkommen, Vertrag.*

verkomplizieren ⟨sw. V.; hat⟩: *etw. komplizieren machen.*

verkonsumieren ⟨sw. V.; hat⟩ (ugs.): svw. ↑*konsumieren.*

verkoppeln ⟨sw. V.; hat⟩: *mit etw. koppeln* (1, 2); ⟨Abl.:⟩ **Verkopp[e]lung,** die; -, -en.

verkorken ⟨sw. V.⟩: **1.** *mit einem Korken verschließen* ⟨hat⟩. **2.** *zu Kork werden* ⟨ist⟩: das Pflanzengewebe verkorkt.

verkorksen [fɛɐ̯'kɔrksn̩] ⟨sw. V.; hat⟩ [1, 2: wohl übertr. von (3); 3: viell. zu landsch. gorksen = gurgelnde Laute hervorbringen (wie beim Erbrechen, beeinflußt von verkorken = falsch korken)] (ugs.): **1.** *(durch sein Verhalten) bewirken, daß etw. ärgerlich-unbefriedigend ausgeht, verfahren ist:* er hat uns mit seiner schlechten Laune den ganzen Abend verkorkst; ⟨oft im 2. Part.:⟩ ein verkorkster Urlaub; eine verkorkste Ehe; dieses Kind ist völlig verkorkst. **2.** *etw. so ungeschickt tun od. ausführen, daß es nicht richtig zu gebrauchen ist; verpfuschen:* eine Klassenarbeit völlig v.; der Schneider hat das Kostüm verkorkst. **3.** *(den Magen) verderben:* du hast dir mit den vielen Süßigkeiten den Magen verkorkst.

verkörnen ⟨sw. V.; hat⟩ (Fachspr.): svw. ↑*granulieren* (1).

verkörpern [fɛɐ̯'kœrpɐn] ⟨sw. V.; hat⟩: **1.** *auf der Bühne, im Film darstellen:* den Titelhelden v.; die Schauspielerin hat die Iphigenie vorbildlich verkörpert. **2.** *in seiner Person, mit seinem Wesen ausgeprägt zum Ausdruck bringen (so daß man den/das Betreffende als diese Eigenschaft selbst betrachten kann]:* die höchsten Tugenden v.; er verkörpert noch den Geist des alten Preußen; ⟨selten v. + sich:⟩ in ihm hat sich ein Stück Geistesgeschichte verkörpert; ⟨Abl.:⟩ **Verkörperung,** die; -, -en.

verkosten ⟨sw. V.; hat⟩: **1.** (bes. österr.) ¹*kosten, probieren:* ein Stück Kuchen v. **2.** (Fachspr.) *(eine Probe von etw., bes. Wein) prüfend schmecken;* ⟨Abl.:⟩ **Verkoster,** der; -s, -.

verkostgelden [fɛɐ̯'kɔstgɛldn̩] ⟨sw. V.; hat⟩ (schweiz.): *in Kost geben;* **verköstigen** [fɛɐ̯'kœstɪgn̩] ⟨sw. V.; hat⟩: svw. ↑*beköstigen;* ⟨Abl.:⟩ **Verköstigung,** die; -, -en.

Verkostung, die; -, -en: *das Verkosten.*

verkrachen ⟨sw. V.⟩ (ugs.): **1.** ⟨v. + sich⟩ *sich mit jmdm. entzweien* ⟨hat⟩: sich mit seinem Vater v.; die beiden haben sich verkracht; sie ist mit ihrer Freundin verkracht. **2.** *(in bezug auf ein Unternehmen o. ä.) zusammenbrechen* ⟨ist⟩: als dessen Konzern verkrachte, verlor der junge Holstein den größten Teil (Morus, Skandale 218); ⟨oft im 2. Part.:⟩ *(beruflich) als gescheitert geltend, angesehen:* ein verkrachter Poet; er ist eine verkrachte Existenz.

verkraften [fɛɐ̯'kraftn̩] ⟨sw. V.; hat⟩: **1.** *mit den zur Verfügung stehenden Mitteln, Kräften in der Lage sein, das, was zu bewältigen ist, auch zu bewältigen:* höhere Belastungen nicht v. können; sie hat dieses Erlebnis seelisch nicht verkraftet; kannst du noch ein Stück Kuchen v.? **2.** (Eisenb.) *auf Kraftfahrzeugverkehr (z. B. Omnibusse) umstellen:* schwach frequentierte Bundesbahnstrecken nach und nach v. **3.** (veraltet) svw. ↑*elektrifizieren.*

verkrallen ⟨sw. V.; hat⟩: **1.** ⟨v. + sich⟩ *sich in, an jmdn., etw. krallen:* sie verkrallte sich mit den Händen in ihren Haaren. **2.** *in etw. krallen:* sie verkrallte ihre Hand in seinen Ärmel.

verkramen ⟨sw. V.; hat⟩ (ugs.): *irgendwo zwischen anderes gelegt haben u. es nun nicht finden können:* diese Rechnung habe ich verkramt.

verkrampfen ⟨sw. V.; hat⟩: **1. a)** ⟨v. + sich⟩ *sich wie im Krampf, krampfartig zusammenziehen:* die Muskeln verkrampften sich; seine Finger hatten sich verkrampft; **b)** *wie im Krampf, krampfartig zusammenziehen:* er hatte eine Hände zu Fäusten verkrampft. **2. a)** *sich wie im Krampf in etw. festkrallen:* ich verkrampfte die Hände in die Lehnen meines Sessels (Simmel, Stoff 645); **b)** ⟨v. + sich⟩ *sich wie im Krampf in etw. festkrallen:* die Hand des Assistenten verkrampfte sich in seinen Ärmel (Kant, Impressum 83). **3.** *durch irgendwelche Einflüsse unfrei u. gehemmt werden u. dadurch gequält u. unnatürlich wirken:* er verkrampft sich immer mehr; ⟨oft im 2. Part.:⟩ er ist völlig verkrampft; sie lächelte verkrampft; ⟨Abl.:⟩ **Verkrampftheit,** die; -: *verkrampftes* (3) *Wesen,* **Verkrampfung,** die; -, -en: **1.** *das Verkrampfen.* **2.** *Zustand des Verkrampftseins.*

verkratzen ⟨sw. V.; hat⟩: *so hantieren, daß Kratzer, Schrammen auf etw. kommen:* die Tischplatte v.

verkrauchen, sich ⟨sw. V.; hat; meist im Präs.⟩ (landsch., bes. md.): svw. ↑*verkriechen.*

verkrauten ⟨sw. V.; ist⟩: *mehr u. mehr von wild wachsenden Pflanzen, Unkraut bedeckt, bewachsen, überwuchert werden;* ⟨Abl.:⟩ **Verkrautung,** die; -, -en.

verkrebst [fɛɡˈkreːpst] ⟨Adj.; -er, -este; Steig. ungebr.; nicht adv.⟩ (ugs.): *in großem Ausmaß von Krebswucherungen befallen.*

verkriechen, sich ⟨st. V.; hat⟩ [mhd. verkriechen]: *um sich der Umwelt zu entziehen, sich möglichst unbemerkt dorthin begeben, wo man geschützt, vor anderen verborgen ist:* der Dachs verkriecht sich in seinen Bau; der Igel hat sich im Gebüsch verkrochen; sich in den Keller, unter die/unter der Bank, hinter einem Pfeiler v.; ich werde mich jetzt ins Bett v. (ugs.; *ins Bett gehen*); am liebsten hätte ich mich [in den hintersten Winkel] verkrochen, so habe ich mich geschämt; Ü die Sonne verkriecht sich schon wieder [hinter Wolken]; du brauchst dich nicht vor ihm zu verkriechen *(kannst durchaus neben ihm bestehen).*

verkröpfen ⟨sw. V.; hat⟩ (Archit., Bauw.): svw. ↑kröpfen (3 a); ⟨Abl.:⟩ **Verkröpfung,** die; -, -en (Archit., Bauw.).

verkrümeln ⟨sw. V.; hat⟩: **1.** *in Krümeln verstreuen:* den Kuchen [über den Tisch] v. **2.** ⟨v. + sich⟩ (ugs.) *sich unauffällig u. unbemerkt entfernen:* ich glaube, die beiden haben sich verkrümelt.

verkrümmen ⟨sw. V.⟩ [mhd. verkrummen, -krümmen]: **1. a)** *krumm werden* ⟨ist⟩: ihr Rücken verkrümmte zusehends; **b)** ⟨v. + sich⟩ *krumm werden* ⟨hat⟩: seine Wirbelsäule hat sich verkrümmt; eine verkrümmte Wirbelsäule. **2.** *krumm machen* ⟨hat⟩: die Gicht hat ihre Finger verkrümmt; ⟨Abl.:⟩ **Verkrümmung,** die; -, -en.

verkrumpeln ⟨sw. V.; hat⟩ (landsch.): *[zer]knittern.*

verkrüppeln [fɛɡˈkrʏpl̩n] ⟨sw. V.⟩: **1.** *mißgestaltet wachsen* ⟨ist⟩: die Pflanzen verkrüppeln und sterben schließlich ganz ab; verkrüppelte Kiefern. **2.** *machen, daß jmd., etw. verkrüppelt* (1), *mißgestaltet ist* ⟨hat⟩: der Krieg hat ihn verkrüppelt (selten; *zum Krüppel gemacht*); verkrüppelte Arme, Füße; ⟨Abl.:⟩ **Verkrüpp[e]lung,** die; -, -en.

verkrusten [fɛɡˈkrʊstn̩] ⟨sw. V.; ist⟩: *zur Kruste werden:* das Blut, der Schlamm verkrustet; ⟨oft im 2. Part.:⟩ eine verkrustete Wunde; das Haar ist mit Blut verkrustet; ⟨Abl.:⟩ **Verkrustung,** die; -, -en.

verkühlen, sich ⟨sw. V.; hat⟩: **1.** (landsch.) svw. ↑erkälten (1 a): ich habe mich ein bißchen verkühlt. **2.** (selten) *kühl werden; abkühlen:* da der Nachmittag sich mehr und mehr verkühlte (Th. Mann, Zauberberg 12); ⟨Abl.:⟩ **Verkühlung,** die; -, -en.

verkümmeln ⟨sw. V.; hat⟩ [aus der Gaunerspr., Nebenf. von ↑verkümmern, zu viell. beeinflußt von ↑Kümmel (3), also wohl übert. = etw. für Schnaps verkaufen] (ugs.): *(einen Gegenstand) zu Geld machen:* seine Uhr v.

verkümmern ⟨sw. V.⟩ [mhd. verkümmern, zu ↑Kummer]: **1.** *sich nicht mehr richtig weiterentwickeln, nicht mehr recht gedeihen u. allmählich in einen schlechten Zustand geraten* ⟨ist⟩: die Pflanzen verkümmern; in der Gefangenschaft verkümmern die Tiere; die Muskeln sind verkümmert; Ü seelisch v. **2.** (geh., veraltet) *mindern, im Wert herabsetzen* ⟨hat⟩; ⟨Abl.:⟩ **Verkümmerung,** die; -, -en.

verkünden ⟨sw. V.; hat⟩ [mhd. verkünden] (geh.): **1. a)** *(ein Ergebnis o. ä.) öffentlich [u. feierlich] bekanntmachen:* ein Urteil, die Entscheidung des Gerichts v.; **b)** *laut [u. mit Nachdruck] erklären:* freudestrahlend verkündete sie ihre Verlobung; er verkündete stolz, daß er gewonnen habe. **2.** (landsch.) *durch den Pfarrer von der Kanzel herab aufbieten* (3). **3.** (selten) *verkündigen* (1): eine Irrlehre v. **4.** *ankündigen, prophezeien:* ein Unheil v.; Ü seine Miene verkündete *(verhieß)* nichts Gutes; ⟨Abl.:⟩ **Verkünder,** der; -s, - [spätmhd. verkünder] (geh.): *jmd., der etw. verkündet;* **verkündigen** ⟨sw. V.; hat⟩ (geh.): **1.** *feierlich kundtun, predigen:* das Evangelium, das Wort Gottes v. **2. a)** svw. ↑verkünden (1 a): ein Urteil, einen Beschluß v.; **b)** *stolz verkündige er seinen Sieg.* **3.** *verkünden* (4): ein Unheil v.; ⟨Abl.:⟩ **Verkündiger,** der; -s, - (geh.): *jmd., der etw. verkündigt;* **Verkündigung,** die; -, -en: **1.** *das Verkündigen* (1). **2.** *das feierlich Verkündigte; Botschaft;* ⟨Zus.:⟩ **Verkündigungsauftrag,** der; **Verkündung,** die; -, -en: *das Verkünden.*

verkupfern ⟨sw. V.; hat⟩: *mit einer Schicht Kupfer überziehen;* ⟨Abl.:⟩ **Verkupferung,** die; -, -en.

verkuppeln ⟨sw. V.; hat⟩: **1.** (selten) svw. ↑kuppeln (1 a): die Wagen v. **2.** *zwei Menschen im Hinblick auf eine Liebesbeziehung, eine Ehe zusammenführen, zusammenbringen:* sie wollte die beiden v.; er hat seine Tochter mit einem reichen Mann/an einen reichen Mann verkuppelt; ⟨Abl.:⟩ **Verkupp[e]lung,** die; -, -en.

verkürzen ⟨sw. V.; hat⟩ [mhd. verkürzen]: **1. a)** *kürzer machen:* eine Schnur, das Brett [um 10 cm] v.; eine Rede verkürzt abdrucken; diese Linie erscheint auf dem Bild stark verkürzt *(perspektivisch verkleinert);* eine verkürzte Fassung, Namensform; **b)** ⟨v. + sich⟩ *kürzer werden:* die Schatten hatten sich verkürzt. **2. a)** *machen, daß etw. nicht so lange dauert, wie es eigentlich gedauert hätte:* den Urlaub v.; die Qualen eines Tiers v.; verkürzte Arbeitszeit; **b)** *(durch andere Beschäftigungen) machen, daß eine unangenehm lange Zeitspanne nicht mehr als so unangenehm empfunden wird:* ich verkürzte mir die Wartezeit durch einen Spaziergang; sie verkürzten sich die langen Winterabende mit Kartenspielen. **3.** (Ballspiele) *den Rückstand verringern:* bereits in der fünften Minute der zweiten Halbzeit konnte der Mittelstürmer auf 3 : 2 v. **4.** (selten) *jmdm. einen Teil von etw. nehmen; jmdn. um etw. bringen:* jmds. Ansprüche, Hoffnungen v.; Dem ... „Himmelsknaben" ... war von jeher ... dies und jenes zugekommen ..., um was sie (= die Brüder) sich verkürzt fanden (Th. Mann, Joseph 471); ⟨Abl.:⟩ **Verkürzung,** die; -, -en.

verlachen ⟨sw. V.; hat⟩: svw. ↑auslachen (1).

Verlad [fɛɡˈlaːt], der; -s (schweiz.): ↑Verladung.

Verlade-: ~**anlage,** die: *Anlage zum Be- u. Entladen;* ~**bahnhof,** der: *Bahnhof, auf dem verladen wird;* ~**brücke,** die: *einer Brücke ähnliche Konstruktion mit Vorrichtungen zum Verladen;* ~**kai,** der; vgl. ~bahnhof; ~**kran,** der: svw. ↑Ladekran; ~**platz,** der: vgl. ~bahnhof; ~**rampe,** die.

verladen ⟨st. V.; hat⟩ [mhd. verladen]: **1.** *(eine größere Warenmenge, große Gegenstände, selten auch eine bestimmte größere Gruppe von Personen) zur Beförderung in, auf ein Transportmittel laden:* Güter, Waren v.; die Soldaten, Gefangenen wurden verladen. **2.** (ugs.) *betrügen, hinters Licht führen:* die Wähler v.; ich fühle mich regulär verladen; ⟨Abl. zu 1:⟩ **Verlader,** der; -s, - 1; ↑verladen; ⟨Abl.:⟩ **Verladung,** die; -, -en. **2.** (Fachspr.) *jmd., der einem Transportunternehmen Güter zur Beförderung übergibt;* **Verladung,** die; -, -en.

Verlag [fɛɡˈlaːk], der; -[e]s, -e, österr. auch: Verläge [zu ↑¹verlegen (7)]: **1.** *Unternehmen, das Manuskripte erwirbt, daraus Druckerzeugnisse herstellt u. sie über den Buchhandel verkauft:* ein wissenschaftlicher, schöngeistiger V.; einen V. für seinen Roman suchen; ein Buch in V. geben (veraltend; *¹verlegen lassen*)/in V. nehmen (veraltend; *¹verlegen*); in welchem V. ist das Buch erschienen? **2.** (Kaufmannsspr. veraltend) *Unternehmen des Zwischenhandels: er betreibt einen V. für Bier.* **3.** (schweiz.) *das Herumliegen (von Gegenständen);* **verlagern** ⟨sw. V.; hat⟩: **a)** *bewirken, daß etw. (bes. Gewicht, Schwerpunkt) von einer Stelle weg an eine andere kommt:* den Schwerpunkt v.; er verlagerte das Gewicht auf das andere Bein; U den Schwerpunkt der Arbeit auf die Forschung v.; **b)** *an einen anderen Ort bringen u. dort lagern:* Kunstschätze v.; die wertvollsten Stücke der Sammlung wurden aufs Land verlagert; **c)** ⟨v. + sich⟩ *sich von einer bestimmten Stelle an eine andere bewegen:* der Kern des Hochs verlagert sich nach Norden; ⟨Abl.:⟩ **Verlagerung,** die; -, -en.

verlags-, Verlags-: ~**anstalt,** die: svw. ↑Verlag (1); ~**buchhandel,** der, *Zweig des Buchhandels, der sich mit Herstellung u. Vertrieb von Büchern befaßt,* dazu: ~**buchhändler,** der: svw. ↑Verleger, ~**buchhandlung,** die: *Buchhandlung, die an einen Verlag* (1) *angeschlossen ist;* ~**eigen** ⟨Adj.; o. Steig.; nicht adv.⟩: *dem Verlag* (1) *gehörend;* ~**erzeugnis,** das; ~**handlung,** die: 1.~buchhandlung; ~**haus,** das; ↑Verlag (1); ~**katalog,** der: *Verzeichnis aller Produkte eines Verlages* (1); ~**kaufmann,** der; ~**leiter,** der; ~**lektor,** der: *Lektor* (2) *in einem Verlag* (1); ~**programm,** das: *Gesamtheit der Produkte, die ein Verlag* (1) *anbietet;* ~**prospekt,** der: *Prospekt* (1) *eines Verlags* (1 a); ~**recht,** das (jur.): **1.** *Gesamtheit aller rechtlichen Normen, die die geschäftliche Beziehungen zwischen einem Verfasser o. ä. u. einem Verlag* (1) *regeln.* **2.** *ausschließliches Recht zur Vervielfältigung u. Verbreitung eines Werkes* ~**redakteur,** der; vgl. ~lektor; ~**vertrag,** der (jur.): *Vertrag zwischen dem Verfasser eines Werkes u. dem Verleger;* ~**werk,** das; ~**wesen,** das: *Gesamtheit alles dessen, was mit dem Verlegen von Büchern zusammenhängt.*

verlammen ⟨von Schaf, Ziege⟩ *verwerfen* (6).

verlanden ⟨sw. V.; ist⟩: *allmählich zu Land (1) werden:* der Teich droht zu v.; ⟨Abl.:⟩ **Verlandung,** die; -, -en.

ver|lan|gen ⟨sw. V.; hat⟩ [mhd. verlangen, zu ↑langen]: **1.** *nachdrücklich fordern, haben wollen:* mehr Lohn, Schadenersatz, Genugtuung, Rechenschaft, eine Erklärung, sein Recht v.; er verlangt, vorgelassen zu werden; du verlangst Unmögliches von mir; du kannst von ihm nicht gut v., daß er alles bezahlt; mehr kann man wirklich nicht v.; das ist zuviel verlangt; die Rechnung v. *(um die Rechnung bitten);* ⟨unpers.:⟩ es wird von jedem Pünktlichkeit verlangt. **2. a)** *erfordern, unbedingt brauchen, nötig haben:* diese Arbeit verlangt Geduld, Aufmerksamkeit, Können; eine solche Aufgabe verlangt den ganzen Menschen; **b)** *in einer bestimmten Situation) notwendig machen, erfordern, gebieten:* der Anstand verlangt, daß du dich entschuldigst; wir mußten das tun, was die Situation, die Vernunft [von uns] verlangte. **3.** *berechnen* (2); *(als Gegenleistung) haben wollen:* sie verlangte 200 Mark [von ihm]; er hat für die Reparatur nichts verlangt. **4.** *jmdn. auffordern, etw. zu zeigen, vorzulegen:* den Ausweis, das Zeugnis v.; (schweiz.:) haben Sie ihm die Papiere verlangt? **5.** *[am Telefon] zu sprechen wünschen:* bei Kartenbestellungen verlangen Sie bitte die Kasse; du wirst am Telefon verlangt; R dein Typ wird verlangt (↑Typ 1 a). **6.** (geh.) **a)** *wünschen, daß jmd. zu einem kommt:* nach einem Arzt v.; die Sterbende verlangte nach einem Priester; **b)** *etw. zu erhalten wünschen:* der Kranke verlangte nach einem Glas Wasser; **c)** *sich nach jmdm., etw. sehnen:* er verlangte nach einem Menschen, dem er vertrauen konnte; ⟨unpers.:⟩ es verlangt mich, ihn noch einmal zu sehen; ⟨oft im 1. Part.:⟩ das kleine Mädchen streckte verlangend die Hände nach dem Geschenk aus; ⟨subst.:⟩ **Ver|lan|gen,** das; -s, - (geh.): **1.** *stark ausgeprägter Wunsch (nach jmdm., etw.); starkes inneres Bedürfnis:* großes, heftiges, wildes, heißes, leidenschaftliches V.; ein starkes V. nach etw. haben, verspüren, tragen (geh.; haben); sie zeigte kein V., ihn wiederzusehen; etw. weckte, erregte ihr V.; ein V. erfüllen, stillen, befriedigen. **2.** *ausdrücklicher Wunsch, nachdrücklich geäußerte Bitte, Forderung:* ein unbilliges V.; die Ausweise sind auf V. vorzuzeigen.

ver|län|gern [fɛɐ̯'lɛŋɐn] ⟨sw. V.; hat⟩: **1. a)** *länger machen:* eine Schnur, ein Rohr v.; die Ärmel [um drei Zentimeter] v.; **b)** ⟨v. + sich⟩ (selten) *länger werden:* die Kolonne verlängerte sich. **2. a)** *machen, daß etw. länger als eigentlich vorgesehen gültig ist:* einen Wechsel v. *(prolongieren* a); er ließ seinen Paß, den Ausweis v.; **b)** ⟨v. + sich⟩ *länger gültig bleiben als eigentlich vorgesehen:* wenn du den Vertrag nicht kündigst, verlängert er sich automatisch um ein Jahr; **c)** *machen, daß etw. länger als eigentlich vorgesehen dauert:* den Urlaub, die Pause verlängern. **3.** *durch Hinzufügen von etw. verdünnen u. dadurch eine größere Menge bekommen:* die Soße v. **4.** (Ballspiele) *den Ball, ohne ihn zu stoppen, weiterspielen:* er verlängerte die Flanke zum Rechtsaußen, mit dem Kopf ins Tor; ⟨Abl. bes. zu 1, 2:⟩ **Ver|län|ge|rung,** die; -, -en; ⟨Zus.:⟩ **Ver|län|ge|rungs|schnur,** die: *Kabel, mit dem man die Leitung eines elektrischen Geräts verlängern* (1 a) *kann.*

ver|lang|sa|men [fɛɐ̯'laŋzaːmən] ⟨sw. V.; hat⟩: **a)** *bewirken, daß etw. langsam[er] wird, vor sich geht:* die Fahrt, den Schritt, das Tempo v.; **b)** ⟨v. + sich⟩ *langsam[er] werden:* das Tempo, das Wachstum, die Entwicklung verlangsamt sich; ⟨Abl.:⟩ **Ver|lang|sa|mung,** die; -, -en.

ver|lang|ter|ma|ßen ⟨Adv.⟩: *dem Verlangen* (2) *gemäß.*

ver|läp|pern ⟨sw. V.; hat⟩ (ugs.): **1. a)** *für unnütze Dinge nach u. nach ausgeben, vertun:* Geld, seine Zeit v.; **b)** ⟨v. + sich⟩ *für unnütze Dinge nach u. nach ausgegeben, vertan werden:* die Erbschaft verläpperte sich schnell. **2.** *sich in Kleinigkeiten erschöpfen:* ihr Schwung verläpperte zusehends.

ver|la|schen ⟨sw. V.; hat⟩ (Technik): svw. ↑laschen (a); ⟨Abl.:⟩ **Ver|la|schung,** die; -, -en (Technik).

Ver|laß [fɛɐ̯'las], der; in der Verbindung **auf jmdn., etw. ist [kein] V.** *(auf jmdn., etw. kann man sich [nicht] ¹verlassen):* es ist kein V. auf ihn; **¹ver|las|sen** ⟨st. V.⟩ [mhd. verlāzen, ahd. farlāzan]: **1.** ⟨v. + sich⟩ *bestimmte Erwartungen, Hoffnungen in jmdn., etw. setzen u. sich in bezug auf etw. (z. B. das Gelingen): sich auf seine Freunde v.; auf ihn kann ich mich hundertprozentig v.; er verläßt sich darauf, daß du kommst; man kann sich [nicht] auf ihn v. *(er ist [nicht] zuverlässig);* du solltest dich nicht immer auf andere v. [sondern selbst etwas unternehmen]; du kannst dich auf sein Urteil v. *(er hat ein sicheres Urteil);* du kannst dich darauf v., daß alles geregelt wird; sich auf sein Glück

v.; ich werde ihm diese Gemeinheit heimzahlen, darauf kannst du dich v./worauf du dich v. kannst *(da kannst du sicher sein)!* **2.** *weg-, fortgehen von, aus etw., sich von einem Ort entfernen:* die Heimat, ein Land v.; eine Party früh v.; er hat das Haus um 7 Uhr verlassen; verlassen Sie sofort meine Wohnung!; er verließ fluchtartig das Lokal; nachdem wir die Autobahn verlassen hatten, wurde die Fahrt wunderschön; der Wächter durfte seinen Platz nicht v.; sie konnte heute erstmals das Bett v. *(aufstehen);* die letzten Cabrios verließen das Werk *(wurden ausgeliefert);* ⟨im 2. Part.:⟩ das Haus war verlassen *(stand leer);* ein verlassenes *(herrenlos zurückgelassenes)* Fahrzeug; Ü wir verlassen jetzt dieses Thema. **3.** *sich von jmdm., dem man nahegestanden hat, mit dem man in gewisser Weise verbunden ist, trennen:* seine Familie, Frau und Kind v.; jmdn., der in Not ist, v.; unser treusorgender Vater hat uns für immer verlassen (verhüll.; *ist gestorben);* R und da/dann verließen sie ihn (ugs.; sagt man, wenn jmd. auf irgendeinem Gebiet nicht mehr weiterkommt); Ü alle Kräfte verließen ihn; der Mut, alle Hoffnung hatte ihn verlassen; dann verließ ihn die Besinnung *(wurde er ohnmächtig);* ⟨im 2. Part.:⟩ sie fühlte sich ganz verlassen *(allein u. hilflos);* ²**ver|las|sen** ⟨Adj.⟩: *in unangenehm empfindender Weise ohne jedes Leben, ohne Lebendigkeit u. daher trostlos-öde wirkend:* eine -e Gegend; ⟨Abl.:⟩ **Ver|las|sen|heit,** die; -; **Ver|las|sen|schaft,** die; -, -en (österr., schweiz.): *Nachlaß, Erbschaft;* ⟨Zus.:⟩ **Ver|las|sen|schafts|ab|hand|lung,** die, (österr. Amtsspr.): *Erbschaftsauseinandersetzung;* **ver|läs|sig** ⟨Adj.⟩ (veraltet): *verläßlich;* **ver|läß|lich** [fɛɐ̯'lɛslɪç] ⟨Adj.⟩: *zuverlässig:* ein -er Freund; aus -er Quelle haben wir erfahren, daß ...; der Zeuge gilt als v.; ⟨Abl.:⟩ **Ver|läß|lich|keit,** die; -; **ver|lä|stern** ⟨sw. V.; hat⟩: *in bösartig-grober Weise verleumden;* ⟨Abl.:⟩ **Ver|lä|ste|rung,** die; -, -en.

ver|lat|schen ⟨sw. V.; hat⟩ (ugs.): *(von Schuhen) bei längerem Tragen aus der Form bringen:* seine Schuhe v.

Ver|laub in der Verbindung **mit V.** (geh.; *wenn Sie gestatten; wenn es erlaubt ist;* zu veraltet verlauben, spätmhd. verlouben = erlauben): das ist mir, mit V. [gesagt, zu sagen], zu langweilig.

Ver|lauf, der; -[e]s, Verläufe ⟨Pl. selten⟩: **1.** *Richtung, in der etw. sich dahin bewegt; Art, in der sich etw. erstreckt:* der V. einer Straße; den V. einer Grenze festlegen. **2.** *das Verlaufen* (2): der V. einer Krankheit; den V. einer Feier, einer Reise, der Kampfhandlungen schildern; die Ereignisse nahmen einen guten V.; den weiteren V. der Entwicklung abwarten; im V. *(während)* der Diskussion, der Debatte; im weiteren V. konnten alle Schwierigkeiten beseitigt werden; im V. *(innerhalb)* eines Jahres/von einem Jahr; er ist mit dem V. der Kur zufrieden; nach V. einiger Tage; nach dem V. eines Jahres. **verlaufen** ⟨st. V.⟩ [mhd. verloufen, ahd. farhloufan = vorüberlaufen]: **1.** *in eine Richtung führen; sich in eine Richtung erstrecken* ⟨ist⟩: die Straße verläuft schnurgerade; die beiden Linien verlaufen parallel; der Weg verläuft entlang der Grenze, den Bach entlang. **2.** *in bestimmter Weise (bis zum Ende) vonstatten gehen, ablaufen* ⟨ist⟩: die Feier verlief harmonisch; der Test, die Generalprobe ist glänzend verlaufen; es verlief alles nach Wunsch, ohne Zwischenfall; es ist alles gut, glatt, glücklich verlaufen; ihre Krankheit verlief normal; die Untersuchung ist ergebnislos verlaufen. **3.** *zerlaufen* ⟨ist⟩: die Butter ist verlaufen. **4.** *(in bezug auf farbige Flüssigkeit) konturlos auseinanderfließen* ⟨ist⟩: die Tinte verläuft auf dem schlechten Papier; die Schrift ist völlig verlaufen. **5. a)** *irgendwohin führen o. ä. u. schließlich nicht mehr zu sehen, zu finden sein, sich in etw. verlieren* ⟨ist⟩: die Spur verlief im Sand; **b)** ⟨v. + sich; hat⟩ svw. ↑verlaufen (5 a): der Weg verläuft sich im Gestrüpp des Heidekrauts. **6.** ⟨v. + sich; hat⟩ *zu Fuß irgendwohin gehen u. sich dabei verirren:* die Kinder haben sich verlaufen; der Park war so groß, daß man sich darin v. konnte. **7.** ⟨v. + sich; hat⟩ **a)** *(in bezug auf eine Menschenansammlung) auseinandergehen:* die Menschenmenge hat sich verlaufen; die Neugierigen verliefen sich nach einiger Zeit; wegen seiner Krankheit hatte sich ein Teil der Kundschaft verlaufen *(ist nach u. nach weggeblieben);* **b)** *abfließen* (1 b): es dauerte lange, bis sich das Hochwasser verlaufen hatte; ⟨Zus.:⟩ **Ver|laufs|form,** die (Sprachw.): *(bes. in der englischen Sprache übliche) sprachliche Fügung, die angibt, daß eine Handlung, ein Geschehen gerade abläuft.*

ver|lau|sen ⟨sw. V.⟩: **1.** *von Läusen befallen werden* ⟨ist⟩ ⟨meist im 2. Part.:⟩ sie waren völlig verlaust; verlauste

Pflanzen. **2.** (seltener) *Läuse auf jmdn., etw. übertragen* ⟨hat⟩: eine Baracke v.; ⟨Abl.:⟩ **Verlausung**, die; -, -en.
verlautbaren [fɛɐ̯ˈla̯utbaːrən] ⟨sw. V.⟩: **1.** *[amtlich] bekanntmachen, bekanntgeben* ⟨hat⟩: er ließ v., daß ...; über den Stand der Untersuchungen wurde noch nichts verlautbart. **2.** (geh.) *bekanntwerden* ⟨ist⟩: ein ... Vorkommnis, ... worüber auch sonst in der Residenz fast nichts verlautbart (Th. Mann, Hoheit 64); ⟨auch unpers.:⟩ es verlautbarte *(hieß, wurde erzählt)*, der Staatschef sei erkrankt; ⟨Abl.:⟩ **Verlautbarung**, die; -, -en; **verlauten** ⟨sw. V.⟩ [mhd. verlüten]: **1.** *bekanntgeben, äußern* ⟨hat⟩: der Ausschuß hat noch nichts verlautet. **2.** *bekanntwerden; an die Öffentlichkeit dringen* ⟨ist⟩: wie verlautet, ist es zu Zwischenfällen gekommen; aus amtlicher Quelle verlautet, daß ...; ⟨auch unpers.:⟩ es verlautete *(hieß, wurde erzählt)* ...
verleben ⟨sw. V.; hat⟩ /vgl. verlebt/ [mhd. verleb(e)n, verleben = überleben]: **1.** *während eines bestimmten Zeitabschnitts irgendwo sein, wobei das darin Geschehene als in bestimmter Weise erlebt angesehen wird:* seine Kindheit auf dem Lande, bei den Großeltern v.; er hat das Fest im Kreise seiner Familie verlebt; wir haben viele frohe Stunden [miteinander] verlebt; die in Rom verlebten Jahre. **2.** (ugs.) *zum Lebensunterhalt verbrauchen:* er hat sein ganzes Erbe verlebt; **verlebendigen** [fɛɐ̯leˈbɛndɪgn̩] ⟨sw. V.; hat⟩: **1.** *anschaulich, lebendig machen:* dieser Roman verlebendigt die Zeit nach 1945. **2.** *mit Leben erfüllen:* der Maler verlebendigt die Person in diesem Bild; ⟨Abl.:⟩ **Verlebendigung**, die; -, -en; **verlebt** ⟨Adj.; -er, -este; nicht adv.⟩: *sichtbare Spuren einer ausschweifenden Lebensweise aufweisend:* ein -es Gesicht; er sieht v. aus; ⟨Abl.:⟩ **Verlebtheit**, die; -.
¹**verlegen** ⟨sw. V.; hat⟩ [mhd. verlegen, ahd. ferlegen]: **1.** *an eine andere als sonst übliche Stelle legen, so daß man es nicht wiederfinden kann:* ich habe meine Schlüssel, den Schirm verlegt. **2.** *etw., wofür ein bestimmter Zeitpunkt bereits vorgesehen war, auf einen anderen Zeitpunkt legen:* eine Tagung, einen Termin v.; die Premiere, Veranstaltung ist [auf nächste Woche] verlegt worden. **3.** *jmdn., etw. von einem bisher innegehabten Ort an einen anderen Ort legen:* eine Haltestelle v.; der Wohnsitz aufs Land v.; die Hauptverwaltung wurde in eine andere Stadt verlegt; den Patienten in eine andere Station v.; sein Darmausgang wurde verlegt; Ü der Dichter verlegt die Handlung nach Mailand, ins 18. Jahrhundert. **4.** (Fachspr.) svw. ↑legen (4): Gleise, Rohre, Kabel v.; der Teppichboden muß noch verlegt werden. **5.** *machen, daß jmd. eine bestimmte Stelle nicht passieren kann; versperren, blockieren:* jmdm. den Weg, den Zugang v.; den Truppen war der Rückzug *(der Weg für den Rückzug)* verlegt; Ü jmdm. den Appetit v. **6.** ⟨v. + sich⟩ *legen* (7): sich auf ein bestimmtes Fachgebiet v.; er hat sich auf den Handel mit Gebrauchtwagen verlegt; sie verlegte sich aufs Bitten, Leugnen. **7.** *(von einem Verlag) herausbringen, veröffentlichen:* seine Werke werden bei Faber & Faber verlegt; dieses Haus verlegt Bücher, Musikwerke, Zeitschriften.
²**verlegen** ⟨Adj.⟩ [älter = unschlüssig; untätig]: **1.** *in einer peinlichen, unangenehmen Situation sich nicht so recht wissend, wie man sich verhalten soll; Unsicherheit u. eine Art von Hilflosigkeit ausdrückend:* ein -er kleiner Junge; ein -er Blick; es entstand eine -e Pause, ein -es Schweigen; er war, wurde ganz v.; v. lächeln, dastehen. **2.** ***um etw. v. sein*** *(etw. benötigen, brauchen):* er ist immer um Geld v.; ***nicht/nie um etw. v. sein*** *(immer etw. als Entgegnung bereithaben):* sie ist nie um eine Ausrede, eine Antwort v.; ⟨Abl.:⟩ **Verlegenheit**, die; -, -en [mhd. verlegenheit]: **1.** ⟨o. Pl.⟩ *durch Befangenheit, Verwirrung verursachte Unsicherheit, durch die man nicht weiß, wie man sich verhalten soll:* seine V. verbergen; sie brachte ihn mit ihren Fragen in V.; vor V. rot werden. **2.** *Unannehmlichkeit (als Befindlichkeit):* jmdm. -en bereiten; jmdm. aus einer V. helfen; sich mit etw. aus der V. ziehen; in großer V. sein; ich werde zahlen, falls ich in die V. *(in diese Lage)* komme. **Verlegenheits-:** ~geschenk, das: *Geschenk zu einem bestimmten Anlaß, das der Schenkende nur ausgesucht hat, weil ihm nichts Besseres eingefallen ist od. er das Geeignete nicht gefunden hat:* ~lösung, die: svw. ↑Notlösung; ~mannschaft, die (Ballspiele): *Mannschaft, die in der vorgesehenen Aufstellung antrat, sondern umbesetzt werden mußte;* ~pause, die: *...* Begrüßung entstand eine kleine V.
Verleger [fɛɐ̯ˈleːgɐ], der; -s, -: *jmd., der die Bücher usw. verlegt* (7); **Verlegerin**, die; -, -nen: w. Form zu ↑Verleger; **verlege-**

risch ⟨Adj.; o. Steig.; nicht präd.⟩: *den Verleger betreffend, zu ihm gehörend;* **Verlegerzeichen**, das; -s, -: svw. ↑Druckerzeichen; *Signet* (1 a); **Verlegung**, die; -, -en: *das* ¹*Verlegen* (2–5).
verleiden ⟨sw. V.; hat⟩ [mhd. verleiden, ahd. farleidōn, zu ↑leid]: *bewirken, daß jmd. an etw. keine Freude mehr hat:* jmdm. den Urlaub v.; seine schlechte Laune hat mir den ganzen Abend verleidet; ⟨Abl.:⟩ **Verleider**, der; -s, - (schweiz.): *Überdruß:* er hat den V. bekommen *(ist der Sache überdrüssig geworden);* **Verleidung**, die; -.
Verleih [fɛɐ̯ˈlaɪ̯], der; -[e]s, -e: **1.** ⟨o. Pl.⟩ *das Verleihen* (1): der V. von Fahrrädern. **2.** *Firma, die etw. gegen Bezahlung verleiht* (1): ein V. für Strandkörbe; **verleihen** ⟨st. V.; hat⟩ [mhd. verlīhen, ahd. farlīhan]: **1.** *[gegen Gebühr] etw. vorübergehend weggeben, um es jmdm. zur Verfügung zu stellen:* Strandkörbe, Fahrräder v.; ich verleihe meine Bücher nicht gerne; die Bank verleiht Geld an ihre Kunden. **2.** *jmdm. etw. überreichen u. damit auszeichnen:* jmdm. einen Orden, einen Titel v.; ihm wurden die Ehrenbürgerrechte verliehen. **3.** *bewirken, daß jmd., etw. mit etw. (Besonderem) ausgestattet wird; geben, verschaffen:* seinen Worten v.; die Wut verlieh ihm neue Kräfte; ⟨Abl.:⟩ **Verleiher**, der; -s, -: *jmd., der etw. verleiht* (1); **Verleihung**, die; -, -en; ⟨Zus. zu 2:⟩ **Verleihungsurkunde**, die.
verleimen ⟨sw. V.; hat⟩: *mit Leim zusammenfügen;* ⟨Abl.:⟩ **Verleimung**, die; -, -en.
verleiten ⟨sw. V.⟩ [mhd. verleiten, ahd. farleitan]: *jmdn. dazu bringen, daß er etw. tut, was er für unklug od. unerlaubt hält od. was er von sich aus nicht getan hätte:* jmdn. zum Trinken, zum Spiel v.; ich ließ mich zu einer unvorsichtigen Äußerung v.; Ü das schöne Wetter verleitete uns zu einem Spaziergang.
verleitgeben ⟨st. V.; hat⟩ [spätmhd. verlītgeben, zu ↑Leitgeb] (mundartl.): *Bier, Wein ausschenken.* **Verleitung**, die; -: *das Verleiten.*
verlernen ⟨sw. V.; hat⟩: *(etw., was man gekonnt hat) immer weniger, schließlich nicht mehr können:* ich habe mein Latein noch nicht verlernt; Radfahren verlernt man nicht; Ü sie hat das Lachen verlernt *(lacht nicht mehr);* ⟨auch v. + sich:⟩ die Angst verlernt sich so rasch (Rinser, Mitte 84).
¹**verlesen** ⟨st. V.; hat⟩ [mhd. verlesen]: **1.** *etw. Amtliches, was der Öffentlichkeit zur Kenntnis gebracht werden soll, durch Lesen bekanntmachen, bekanntgeben:* einen Text, eine Anordnung v.; die Liste der Preisträger v. **2.** ⟨v. + sich⟩ *nicht richtig, nicht so, wie es im Text steht, lesen; falsch lesen:* du mußt dich v. haben; ²**verlesen** ⟨st. V.; hat⟩: svw. ↑²lesen (b): Spinat, Früchte, Erbsen v.; **Verlesung**, die; -, -en: das ¹*Verlesen* (1).
verletzbar [fɛɐ̯ˈlɛtsbaːɐ̯] ⟨Adj.; nicht adv.⟩: *so beschaffen, daß der, das Betreffende leicht zu verletzen (2) ist, leicht gekränkt werden kann;* ⟨Abl.:⟩ **Verletzbarkeit**, die; -; **verletzen** ⟨sw. V.; hat⟩ [mhd. verletzen, zu ↑letzen]: **1.** *durch Stoß, Schlag, Fall o. ä. so beeinträchtigen, daß die/eine betreffende Stelle nicht mehr intakt, unversehrt ist:* einen Menschen, sich v.; ich habe mich mit der Schere, beim Holzhacken verletzt; bei dem Unfall wurde er lebensgefährlich verletzt; ich habe mich am Kopf verletzt; ich habe mir das Bein verletzt; sie war schwer, leicht verletzt. **2.** *jmdn. durch etw. kränken:* jmdn., jmds. Gefühle v.; seine Bemerkung hat sie verletzt; sie fühlte sich in ihrer Ehre verletzt; ⟨oft im Part.:⟩ verletzende Worte; in verletzender Form äußern; verletzter Stolz, verletzte Eitelkeit; in seiner Ehre verletzt sein; verletzt schweigen. **3. a)** *gegen etw. verstoßen:* ein Gesetz, ein Abkommen, das Briefgeheimnis v.; den Anstand v.; dieses Bild verletzt den guten Geschmack, meinen Schönheitssinn; **b)** *illegal überschreiten, in etw. eindringen:* die Grenzen eines Landes, den Luftraum eines Staates v.; **verletzlich** ⟨Adj.; nicht adv.⟩: *leicht gekränkt, empfindlich (als charakterliches Merkmal);* ⟨Abl.:⟩ **Verletzlichkeit**, die; -; **Verletzte**, der u. die; -n, -n ⟨Dekl. ↑Abgeordnete⟩: *jmd., der verletzt (1) ist;* **Verletzung**, die; -, -en: **1.** *verletzte Stelle am, im Körper:* schwere -en erleiden, davontragen; er hat eine V. am Kopf; er wurde mit inneren -en ins Krankenhaus eingeliefert. **2.** *das Verletzen* (2, 3); ⟨Zus. zu 1:⟩ **Verletzungsgefahr**, die.
verleugnen ⟨sw. V.; hat⟩ [mhd. verlougen, ahd. farlougnen]: *nicht zu jmdm., etw. stehen; etw. bekennen [sondern so tun, als ob man mit dem Betreffenden, damit nichts zu tun hätte]:* die Wahrheit, seine Ideale v.; er kann seine Herkunft

nicht v. *(man sieht ihm seine Herkunft an);* er hat seine Eltern, Freunde verleugnet *(so getan, als ob es nicht seine Eltern, Freunde seien);* das läßt sich nicht v. *(das ist eine Tatsache, ist so);* es läßt sich nicht [länger] v. *(ist unumstößlich),* daß ...; sich [selbst] v. *(aus Rücksicht o. ä. anderen gegenüber anders handeln, als man sonst ein Wesen gemäß handeln würde);* sich [am Telefon] v. lassen *(jmdn. sagen lassen, man sei nicht da);* ⟨Abl.:⟩ Verl**e**ugnung, die; -, -en.

verl**eu**mden [fɛɐ̯'lɔymdn̩] ⟨sw. V.; hat⟩ [mhd. verliumden]: *über jmdn. Unwahres verbreiten mit der Absicht, seinem Ansehen zu schaden; diffamieren:* jmdn. aus Haß, Neid v.; er ist böswillig [von den Nachbarn] verleumdet worden; ⟨Abl.:⟩ Verl**eu**mder, der; -s, -; verl**eu**mderisch ⟨Adj.; o. Steig.⟩: a) *einer Verleumdung ähnlich, gleichkommend:* eine -e Behauptung; b) *einem Verleumder ähnlich, gleichkommend:* ein -er Mensch; Verl**eu**mdung, die; -, -en: *Äußerung, die jmdn. verleumdet; Diffamie* (2).

Verl**eu**mdungs-: ∼feldzug, der: vgl. ∼kampagne; ∼kampagne, die: *Kampagne* (1), *bei der Verleumdungen verbreitet werden;* ∼klage, die; ∼prozeß, der.

verl**ie**ben, sich ⟨sw. V.; hat⟩: *von Liebe zu jmdm. in der Weise ergriffen werden, daß man immer an ihn denkt, sich mit ihm in seinen Gedanken beschäftigt:* er hat sich [in sie] verliebt; ⟨oft im 2. Part.:⟩ ein verliebtes Pärchen; sie ist hoffnungslos, [un]sterblich, bis über beide Ohren verliebt; jmdm. verliebte Augen machen, verliebte Blicke zuwerfen *(jmdm. durch Blicke zeigen, daß man ihn liebt);* Ü in diesem Bild bin ich geradezu verliebt; er ist ganz verliebt in seine Idee; *zum Verlieben sein/aussehen* (ugs.; ↑anbeißen); Verl**ie**bte, der u. die; -n, -n ⟨meist Pl.; Dekl. ↑Abgeordnete⟩: *jmd., der sich verliebt hat;* Verl**ie**btheit, die; -: *Zustand des Verliebtseins.*

verl**ie**ren [fɛɐ̯'liːrən] ⟨st. V.; hat⟩ [mhd. verliesen, ahd. farliosan]: **1.** *etw., was man besessen, bei sich gehabt hat, plötzlich nicht mehr haben:* Geld, die Brieftasche, den Autoschlüssel v.; was hast du denn hier verloren? (ugs.; *was willst du hier?);* du hast hier nichts verloren! (ugs.; *du bist hier nicht erwünscht, geh!);* verlorene Eier (↑Ei 2 b); Ü ohne sie ist er hoffnungslos, rettungslos verloren *(weiß er nicht, wie es weitergehen soll);* alle ärztliche Kunst war an ihr, bei ihr verloren *(konnte ihr nicht helfen).* **2.** a) *einer Menschenmenge, im allgemeinen Treiben von jmdm. getrennt werden, nicht mehr wissen, wo sich der andere befindet:* wir müssen aufpassen, daß wir uns in diesem Gewühl nicht v. ⟨oft im 2. Part.:⟩ auf der großen Bühne wirkte sie ziemlich verloren; sie kam sich in der riesigen Stadt recht verloren *(verlassen, einsam)* vor; b) *durch Trennung, Tod plötzlich nicht mehr haben:* seinen besten Freund v.; sie hat im vergangenen Jahr ihren Mann verloren. **3.** a) *einbüßen:* bei einer Schlägerei ein Auge, zwei Zähne v.; er hat im Krieg einen Arm verloren; der Gegner verlor mehrere tausend Soldaten; Ü für ihn hat das Leben den Sinn verloren; dadurch wurde ich viel Zeit, einen ganzen Tag v.; b) *abwerfen; abstoßen:* im Herbst verlieren die Bäume ihre Blätter; die Katze verliert Haare. **4.** *undicht sein u. deshalb etw. austreten, ausströmen lassen:* der Reifen verliert Luft; verliert der Motor Öl? **5.** *durch eigenes Verschulden od. ungünstige Umstände etw. Wünschenswertes, Wichtiges nicht halten können:* seine Ansehen, jmds. Liebe v.; jmdn. als Kunden v. (verblaßt) sein Amt, seine Stelle, den Arbeitsplatz v.; die Hoffnung, den Glauben v.; die Sprache v. *(vor Staunen, Schreck nichts sagen können);* die Besinnung, Fassung, Unschuld usw. v. (↑Besinnung, Fassung, Unschuld usw.); *für jmdn./etw. verloren sein (für jmdn./etw. nicht mehr zur Verfügung stehen, auf ihn nicht mehr zurückgreifen können):* er ist für die Nationalmannschaft verloren. **6.** a) *an Schönheit o. ä. einbüßen:* durch das Kürzen hat der Mantel verloren; die Schauspielerin hat in letzter Zeit stark verloren; b) *(in bezug auf das, was angestrebt, gewünscht wird) weniger werden:* an Wirkung, an Wert, an Reiz v.; das Flugzeug verlor an Höhe; c) *in seiner Stärke, Intensität usw. abnehmen:* die Bezüge verlieren Farbe; der Tee, Kaffee verliert sein Aroma. **7.** *einen Kampf, einen Wettstreit o. ä. nicht gewinnen; bei etw. besiegt werden:* den Krieg, eine Schlacht v.; einen Boxkampf v.; ein Fußballspiel [mit] 1 : 2 v.; eine Wette v.; er hat den Prozeß verloren; es ist noch nicht alles verloren *(es besteht noch eine geringe Chance);* ⟨auch ohne Akk.-Obj.:⟩ wir haben haushoch, nach Punkten verloren;

nichts [mehr] zu v. haben (alles riskieren können, da die Lage nicht mehr schlechter werden kann); jmdn., etw. verl**o**ren geben *(sich nicht weiter um jmdn., etw. bemühen, da man keine Chance mehr sieht).* **8.** *(beim Spiel o. ä.) Geld od. einen Sachwert hergeben müssen:* beim Roulette 200 Mark verloren haben. **9.** ⟨v. + sich⟩ a) *allmählich immer weniger werden u. schließlich ganz verschwinden:* seine Begeisterung, Zurückhaltung wird sich schnell v.; b) *immer weniger wahrnehmbar sein u. schließlich den Blicken ganz entschwinden:* der Weg verliert sich im Nebel, er verlor sich in der Menge; c) *sich verirren:* in unsere öde Gegend verliert sich selten jemand. **10.** ⟨v. + sich⟩ a) *ganz in einer Tätigkeit aufgehen; sich jmdm., einer Sache völlig hingeben:* sich in Hirngespinsten v.; ⟨auch im 2. Part.:⟩ er war ganz in Gedanken verloren; b) *vom Wesentlichen abschweifen:* der Autor verliert sich in Detailschilderungen; ⟨Abl.:⟩ Verl**ie**rer, der; -s, -: **1.** *jmd., der etw. verloren hat.* **2.** *jmd., der verliert;* Verl**ie**s [fɛɐ̯'liːs], das; -es, -e [aus dem Niederd., zu ↑verlieren, eigtl. = Raum, in dem man sich verliert] (bes. MA.): *unterirdischer, dunkler, schwer zugänglicher, als Kerker dienender Raum.*

verl**o**ben ⟨sw. V.; hat⟩ [mhd. verloben] **1.** ⟨v. + sich⟩ *jmdm. versprechen, ihn zu heiraten; eine Verlobung eingehen* (Ggs.: entloben, sich): sich offiziell, heimlich v.; sie hat sich mit ihrem Jugendfreund verlobt; ⟨auch im 2. Part.:⟩ sie sind seit zwei Jahren verlobt. **2.** (früher) *jmdm. für eine spätere Ehe versprechen:* er verlobte seine Tochter [mit] dem ältesten Sohn seines Freundes; Verl**ö**bnis [fɛɐ̯'løːpnɪs] das; -ses, -se [mhd. verlobnisse] (geh.): *Verlobung;* Verl**o**bte, der u. die; -n, -n ⟨Dekl. ↑Abgeordnete⟩: *jmd., der mit jmdm. verlobt ist:* meine Verlobte; ihr -r; Verl**o**bung, die; -, -en: **1.** *das Sichverloben* (Ggs.: Entlobung): eine V. [auf]lösen, rückgängig machen; wir geben die V. unserer Tochter [mit Herrn X] bekannt. **2.** *Feier anläßlich einer Verlobung* (1): V. feiern.

Verl**o**bungs-: ∼anzeige, die: vgl. Heiratsanzeige (1); ∼feier, die: vgl. Verlobung (2); ∼geschenk, das; ∼ring, der: vgl. Trauring; ∼zeit, die: Brautstand.

verl**ö**chern ⟨sw. V.; hat⟩ (schweiz.): *verscharren.*

verl**o**cken ⟨sw. V.; hat⟩ [mhd. verlocken, ahd. farlochōn] (geh.): *auf jmdn. so anziehend wirken, daß er nicht widerstehen kann:* jmdn. zu einem Abenteuer v.; der See verlockte zum Baden; ⟨oft im 1. Part.:⟩ ein verlockendes Angebot; das ist, klingt nicht sehr verlockend; ⟨Abl.:⟩ Verl**o**ckung, die; -, -en.

verl**o**dern ⟨sw. V.; ist⟩ (geh.): **1.** *aufhören zu lodern.* **2.** *lodernd verbrennen.*

verl**o**gen [fɛɐ̯'loːgn̩] ⟨Adj.⟩ [eigtl. adj. 2. Part. von veraltet verlügen, mhd. verliegen = durch Lügen falsch darstellen] (abwertend): a) ⟨nicht adv.⟩ *immer wieder lügend:* er ist durch und durch v.; b) *unaufrichtig:* die -e Moral des Spießers; ⟨Abl.:⟩ Verl**o**genheit, die; -, -en.

verl**o**hen ⟨sw. V.; ist⟩ (geh.): *verlodern.*

verl**o**hnen ⟨sw. V.; hat⟩: a) ⟨v. + sich⟩ svw. ↑lohnen (1 a): dafür verlohnt sich zu leben!; ⟨auch ohne „sich"⟩ verlohnt das denn?; die Mühe hat verlohnt; b) svw. ↑lohnen (1 b): das verlohnt die/(veraltend:) der Mühe nicht; es verlohnt nicht, näher darauf einzugehen.

verl**o**r [fɛɐ̯'loːɐ̯], verl**ö**re [fɛɐ̯'løːrə], verl**o**ren [fɛɐ̯'loːrən]: ↑verlieren; verl**o**rengehen ⟨unr. V.; ist⟩: **1.** *[plötzlich] nicht mehr da sein:* der Brief, mein Paß ist verlorengegangen; dadurch ging [mir] viel Zeit verloren; an ihm ist ein Techniker verlorengegangen (ugs.; *er wäre ein guter Techniker geworden).* **2.** *verloren* (7) *werden:* der Krieg, den verlorengehende (Gaiser, Jagd 161); Verl**o**renheit, die; -: **1.** *das Sichverlorenhaben:* Ich schlafe ... in schlafseliger V. (Hildesheimer, Tynset 187). **2.** *Einsamkeit, Verlassenheit:* die V. des modernen Menschen.

¹verl**ö**schen ⟨sw. V.; hat⟩ [mhd. verleschen (selten) svw. ↑¹löschen (1 a): sie verlöscht die Kerze; ²verl**ö**schen ⟨st., auch: sw. V.; ist⟩ [mhd. verleschen] svw. ↑²löschen (1): das Feuer, die Kerze verlischt; Als das Licht verlöschte, nahm Jean-Claude Christines Hand (Sebastian, Krankenhaus 113); Ü sein Andenken, sein Ruhm wird nicht v.

verl**o**sen ⟨sw. V.; hat⟩: *durch das Los bestimmen, wer etw. bekommt:* ein Auto v.; ⟨Abl.:⟩ Verl**o**sung, die; -, -en.

verl**ö**ten ⟨sw. V.; hat⟩: **1.** (Technik) svw. ↑löten (1). **2.** *einen v.* (salopp scherzh.; ↑heben 1 a).

verl**o**ttern ⟨sw. V.⟩ (abwertend): **1.** *in einen liederlichen, verwahrlosten Zustand geraten* ⟨ist⟩: du wirst noch völlig

v.; unter dieser Leitung verlottert die Firma immer mehr; verlotterte Jugendliche; er ist total verlottert. **2.** *durch einen liederlichen Lebenswandel verschleudern* ⟨hat⟩: Hab und Gut v.; ⟨Abl.:⟩ **Verlotterung,** die; -, -en.

verludern ⟨sw. V.⟩ (abwertend): **1.** *verwahrlosen, verlottern* (1) ⟨ist⟩: er verludert immer mehr. **2.** *verschleudern, verlottern* ⟨hat⟩: sein Erbe v. **3.** (Jägerspr.) *verenden, nicht durch einen Schuß sterben.*

verlumpen ⟨sw. V.⟩: **1.** *verwahrlosen, verlottern* (1) ⟨ist⟩: paß auf, daß du nicht verlumpst! **2.** *verschleudern, verlottern* (2) ⟨hat⟩; ⟨Abl.:⟩ **Verlumpung,** die; -, -en.

Verlust, der; -[e]s, -e [mhd. verlust, ahd. farlust]: **1.** *das Verlieren* (1): bei V. kann kein Ersatz geleistet werden; in V. geraten (Amtsspr.; *verlorengehen* 1). **2.** *das Verlieren* (2 b) *eines Menschen durch den Tod:* der V. des Vaters schmerzte sie sehr. **3.** *das Verlieren* (3 a); *Einbuße:* der V. des gesamten Vermögens; dem Gegner große -e (an Menschen) beibringen, der Gegner hatte, erlitt schwere -e. **4.** *fehlender finanzieller od. materieller Ertrag [eines Unternehmens]; Defizit* (1) (Ggs.: Gewinn 1): mit V. arbeiten; etw. mit V. verkaufen.

verlust-, Verlust-: ~**anzeige,** die; ~**betrieb,** der: *Betrieb, der mit Verlust* (4) *produziert;* ~**geschäft,** das: *mit Verlust* (4) *getätigtes Geschäft* (1 a); ~**konto,** das: einen Betrag auf das V. buchen *(nicht bezahlt bekommen);* ~**liste,** die: einen Namen auf die V. setzen; ~**meldung,** die; ~**punkt,** der: vgl. Minuspunkt (1); ~**reich** ⟨Adj.⟩: *mit hohem Verlust* (3, 4); ~**zeit,** die: *vermeidbarer Aufwand an Zeit.*

verlustieren [fɛɐ̯lʊsˈtiːrən], sich ⟨sw. V.; hat⟩ [zu ↑Lust] (spött.): *über einige Zeit hin sich – mit Vergnügen daran – mit etw., jmdn. beschäftigen:* sich auf einer Party v.; er hat sich am kalten Büfett verlustiert; sich jmdm. im Bett v.

verlustig [mhd. verlustec = Verlust erleidend] in den Wendungen **einer Sache v. gehen** (Amtsdt.; *etw. einbüßen, verlieren*): er ist seiner Privilegien, seiner Stellung v. gegangen; **jmdn. einer Sache für v. erklären** (Amtsdt. veraltend; *jmdm. etw. absprechen, nehmen*): er wurde der bürgerlichen Ehrenrechte für v. erklärt.

vermachen ⟨sw. V.; hat⟩ [mhd. vermachen, eigtl. = bekräftigen, festmachen]: svw. ↑vererben (1): er hat seiner zweiten Frau sein ganzes Vermögen vermacht; Ü ich habe ihm meine Briefmarkensammlung vermacht (ugs. scherzh.; *geschenkt, überlassen*); **Vermächtnis** [fɛɐ̯ˈmɛçtnɪs], das; -ses, -se: **1.** (jur.) svw. ↑²Legat: er forderte die Herausgabe seines -ses; Ü das V. der Antike. **2.** *Letzter Wille:* jmds. V. erfüllen; ⟨Zus.:⟩ **Vermächtnisnehmer,** der (jur.): *jmd., der mit einem Vermächtnis* (1) *bedacht worden ist; Legatar.*

vermahlen ⟨sw. V.; hat⟩ (selten): *zu Mehl machen.*

vermählen [fɛɐ̯ˈmɛːlən] ⟨sw. V.; hat⟩ [spätmhd. vermehelen, zu mhd. mehelen, ahd. mahelen = vermählen, zu mhd. mahel, ahd. mahal, ↑Gemahl] (geh.): **1.** ⟨v. + sich⟩ *heiraten* (a): wir haben uns vermählt; sie hat sich mit ihm vermählt; Sie ... hatte sich ... einem Argentinier ... vermählt (Th. Mann, Krull 362); jung vermählt sein; ⟨subst. 2. Part.:⟩ den Vermählten gratulieren. **2.** (veraltend) *verheiraten* (2): er konnte seine Tochter mit dem Sohn seines besten Freundes v.; ⟨Abl.:⟩ **Vermählung,** die; -, -en: vgl. Verlobung; ⟨Zus.:⟩ **Vermählungsanzeige,** die: svw. ↑Heiratsanzeige (1).

vermahnen ⟨sw. V.; hat⟩ [mhd. vermanen, ahd. firmanōn] (veraltend): *ernst[haft] ermahnen;* ⟨Abl.:⟩ **Vermahnung,** die; -, -en (veraltend).

vermakeln ⟨sw. V.; hat⟩ (Wirtsch. Jargon): *(als Makler) vermitteln, verkaufen:* Häuser, Grundstücke v.

vermaledeien [fɛɐ̯malaˈdaɪ̯ən] ⟨sw. V.; hat, nur noch im 2. Part. gebr.⟩ [mhd. vermale(e)dīen, zu lat. maledicere, ↑Malediktion] (ugs.): *verfluchen, verwünschen:* dieses vermaledeite Auto springt nicht an; ⟨Abl.:⟩ **Vermaledeiung,** die; -, -en [mhd. vermaledīunge] (veraltet).

vermalen ⟨sw. V.; hat⟩: **1.** *durch Malen verbrauchen:* die ganze Farbe v. **2.** *mit Farbe vollschmieren:* vermal doch nicht die Buchseiten!

vermännlichen [fɛɐ̯ˈmɛnlɪçn̩] ⟨sw. V.; hat⟩: *(eine Frau im Wesen od. Aussehen) dem Mann angleichen.*

vermanschen ⟨sw. V.; hat⟩ (ugs.): **1.** *vermischen:* den Griesbrei und die Heidelbeeren v. **2.** *durch unnötig hohen Verbrauch vergeuden.* **3.** *in nicht harmonierender Weise ineinander mengen; miteinander vermengen u. dadurch verderben:* das Essen v.; Ü eine vermanschte Figur haben.

vermarken ⟨sw. V.; hat⟩ [zu ↑²Mark]: *¹vermessen* (1): Land v.

vermarkten ⟨sw. V.; hat⟩: **1.** *[an die Öffentlichkeit bringen u.] ein gutes Geschäft daraus machen:* das Privatleben bekannter Persönlichkeiten v. **2.** (Wirtsch.) *(für den Verbrauch bedarfsgerecht zubereitet) auf den Markt bringen;* ⟨Abl.:⟩ **Vermarktung,** die; -, -en.

Vermarkung, die; -, -en: *das Vermarken.*

vermasseln [fɛɐ̯ˈmasln̩] ⟨sw. V.; hat⟩ [wohl zu ↑¹Massel] (salopp): **1.** *etw., was einen anderen betrifft, unabsichtlich od. in böser Absicht zunichte machen; verderben:* jmdm. ein Geschäft, den Konzept v.; er hat mir die ganze Tour vermasselt. **2.** *verhauen* (2): die Prüfung, eine Arbeit v.

vermassen [fɛɐ̯ˈmasn̩] ⟨sw. V.; hat⟩ (abwertend): **1.** *etw. zur Massenware machen.* **2.** *in der Masse aufgehen;* ⟨Abl.:⟩ **Vermassung,** die; -, -en.

vermatten [fɛɐ̯ˈmatn̩] ⟨sw. V.; ist⟩ (schweiz.): *matt werden.*

vermauern ⟨sw. V.; hat⟩ [1: mhd. vermūren]: **1.** *durch Zumauern schließen:* ein Loch, einen Eingang v. **2.** *beim Mauern verbrauchen:* zwei Fuhren Sand v.

vermehren ⟨sw. V.; hat⟩ [schon mniederd. vormēren]: **1. a)** *an Menge, Anzahl, Gewicht, Ausdehnung, Intensitätsgrad o. ä. größer machen:* seinen Besitz v.; vermehrte *(besonders intensive)* Anstrengungen; **b)** ⟨v. + sich⟩ *an Menge, Anzahl, Gewicht, Ausdehnung, Intensitätsgrad o. ä. größer werden:* die Zahl der Unfälle vermehrt sich jedes Jahr. **2.** ⟨v. + sich⟩ *sich fortpflanzen:* sich wie die Kaninchen v.; Schnekken vermehren sich durch Ablegen von Eiern; ⟨Abl.:⟩ **Vermehrung,** die; -, -en.

vermeidbar [fɛɐ̯ˈmaɪ̯tbaːɐ̯] ⟨Adj.; o. Steig.; nicht adv.⟩: *sich vermeiden lassend:* -e Fehler; das wäre v. gewesen; **vermeiden** ⟨st. V.; hat⟩ [mhd. vermīden, ahd. farmīdan]: *es nicht zu etw. kommen lassen, dem aus dem Wege gehen:* einen Skandal, Fehler, Härten v.; läßt sich ein Zusammentreffen nicht v.?; genau das wollte ich v. *(wollte vermeiden, daß das eintritt);* wenn ich es habe v. können, hätte ich dich damit nicht belästigt; ⟨Abl.:⟩ **vermeidlich** ⟨Adj.; o. Steig.; nicht adv.⟩: *vermeidbar;* **Vermeidung,** die; -, -en.

vermeil [vɛrˈmɛːj] ⟨Adj.; o. Steig.; nicht adv.⟩ [frz. vermeil, zu (spät)lat. vermiculus = Scharlachfarbe] *hochrot;* **Vermeil** [-], das; -s: *vergoldetes Silber.*

vermeinen ⟨sw. V.; hat⟩ (geh.): *meinen, denken, glauben, daß etw. [so] sei:* er vermeinte, ihre Stimme zu hören; ⟨Abl.:⟩ **vermeintlich** [fɛɐ̯ˈmaɪ̯ntlɪç] ⟨Adj.; o. Steig.; nicht präd.⟩: *[irrtümlich] als ... angesehen; wie man angenommen hatte:* der -e Gangster entpuppte sich als harmloser Tourist; eine v. günstige Gelegenheit.

vermelden ⟨sw. V.; hat⟩ [mhd. vermelden, ahd. farmeldōn = melden; verraten] (veraltend, noch scherzh.): *mitteilen, melden* (1): was hast du etwa zu vermelden?

vermengen ⟨sw. V.; hat⟩ [mhd. vermengen]: **1. a)** *mischen* (1 a): Eier und Zucker mit Mehl v.; alle Zutaten müssen gut miteinander vermengt werden; **b)** ⟨v. + sich⟩ *sich mischen* (2 a): die Tränen vermengen sich mit dem Schmutz in ihrem Gesicht. **2.** *mit etw. verwechseln, durcheinanderbringen:* zwei völlig verschiedene Begriffe miteinander v.; ⟨Abl.:⟩ **Vermengung,** die; -, -en.

vermenschlichen [fɛɐ̯ˈmɛnʃlɪçn̩] ⟨sw. V.; hat⟩: **1.** *menschlich* (1 a) *machen.* **2.** *wie einen Menschen darstellen; personifizieren* v.; ⟨Abl.:⟩ **Vermenschlichung,** die; -, -en.

Vermerk [fɛɐ̯ˈmɛrk], der; -[e]s, -e: *etw., was schriftlich vermerkt ist:* ein kurzer V.; **vermerken** ⟨sw. V.; hat⟩ [spätmhd. vermerken]: **1.** *durch eine Notiz festhalten, notieren:* einen Termin im Kalender v.; er war nicht betrunken, das sei nur am Rande vermerkt *(gesagt).* **2.** *zur Kenntnis nehmen [u. in bestimmter Weise aufnehmen]:* etw. mißfällig, mit Dankbarkeit v.; [jmdm.] etw. übel v. *(etw. übelnehmen).*

¹vermessen ⟨st. V.; hat⟩ [mhd. vermessen, ahd. farmeʒʒan; 3: eigtl. = das Maß seiner Kraft zu hoch ansetzen]. **1.** *etw. genau in seinen Maßen festlegen:* ein Feld, einen Bauplatz, Land v. **2.** ⟨v. + sich⟩ *falsch messen* (1); sich beim Messen (1) irren: sie hat stimmt nicht, hast du dich vermessen? **3.** ⟨v. + sich⟩ (geh.) *etw. Unangemessenes [mit Überheblichkeit] tun od. sagen:* er vermaß sich, Gott zu uns (Th. Mann, Joseph 652); **²vermessen** ⟨Adj.⟩ [mhd. vermeʒʒan, ahd. farmeʒʒan] (geh.): *sich überheblich auf die eigenen Kräfte od. auf das Glück verlassend:* -e Wünsche; das war zu v.!; ⟨Abl.:⟩ **Vermessenheit,** die; -, -en [spätmhd. vermeʒʒenheit]: *das Vermessensein; Hybris;* **Vermesser,** der; -s, -: *jmd., der etw. ¹vermißt* (1); **Vermessung,** die; -, -en: *das ¹Vermessen* (1).

Vermessungs- (*¹vermessen* 1): ~**amt,** das: svw. ↑Katasteramt;

~**ingenieur,** der: *Ingenieur, der mit dem Vermessen der Erdoberfläche befaßt ist;* ~**urkunde,** die: *Urkunde, die alle wichtigen Daten einer Vermessung enthält;* ~**wesen,** das ⟨o. Pl.⟩: sww. ↑Geodäsie.

vermickert [fɛɡ'mɪkɐt] ⟨Adj.; nicht adv.⟩ [zu (ost)niederd. mickern, ↑mick(e)rig) (ugs. abwertend): *klein u. schwächlich [geworden]; verkümmert, kümmerlich:* ein -es Männlein.

vermieft [fɛɡ'miːft] ⟨Adj.⟩: sww. ↑miefig.

vermiekert [fɛɡ'miːkɐt] ⟨Adj.; nicht adv.⟩ [zu ↑miek(e)rig) (landsch.): swv. ↑vermickert.

vermiesen [fɛɡ'miːzn̩] ⟨sw. V.; hat⟩ (ugs.): *jmdm. etw. verleiden, die Freude an etw. nehmen:* jmdm. den Urlaub v.

vermieten ⟨sw. V.; hat⟩ [mhd. vermieten, ahd. farmietan]: *(den Gebrauch, die [Be]nutzung von etw., bes. Wohnungen) einem anderen für eine bestimmte Zeit gegen ein (vertraglich) festgesetztes Entgelt überlassen:* eine Wohnung, sein Haus, Autos, Boote v.; Zimmer [mit Frühstück] zu v.!; sie vermieten die Einliegerwohnung ihren Eltern/an ihre Eltern; ⟨Abl.:⟩ **Vermieter,** der; -s, -: 1. *jmd., der etw. vermietet.* 2. Hauswirt (1); **Vermieterin,** die; -, -nen: w. Form zu ↑Vermieter; **Vermietung,** die; -, -en: *das Vermieten.*

Vermillon [vɛrmi'jõː], das; -s [frz. vermillon, zu: vermeil, ↑vermeil]: *sehr fein gemahlener Zinnober.*

vermindern ⟨sw. V.; hat⟩ [mhd. verminnern]: a) *etw. der Intensität nach abschwächen:* die Gefahr, das Tempo v.; verminderte Zurechnungsfähigkeit; eine verminderte (Musik; *um einen Halbton verringerte*) Terz, Quart, Quinte; b) ⟨v. + sich⟩ *geringer werden; sich abschwächen:* sein Einfluß vermindert sich; ⟨Abl.:⟩ **Verminderung,** die; -, -en.

verminen ⟨sw. V.; hat⟩: *(in einem Gebiet) Minen legen:* ein Gelände v.; ⟨Abl.:⟩ **Verminung,** die; -, -en.

vermischen ⟨sw. V.; hat⟩ [mhd. vermischen, ahd. farmiskan]: 1. a) *gründlich mischen* (1 a): die Zutaten müssen gründlich vermischt werden; b) *mischend beigeben:* mit Soda vermischter Whisky. 2. ⟨v. + sich⟩ a) swv. ↑mischen (2 a): Wasser vermischt sich nicht mit Öl; Ü die Rassen haben sich vermischt; b) *sich mit etw. mischen* (2 b): ⟨subst. 2. Part.:⟩ diesen Artikel las ich unter der Rubrik „Vermischtes" (bes. Buchw.; *Rubrik mit Artikeln o. ä. verschiedener Art*); ⟨Abl.:⟩ **Vermischung,** die; -, -en.

vermissen ⟨sw. V.; hat⟩ [mhd. vermissen, ahd. farmissan]: 1. *sich mit Bedauern bewußt sein, daß man jmdn., etw. nicht mehr in seiner Nähe, nicht mehr zur Verfügung hat, u. es als persönlichen Mangel empfinden:* seine Kinder sehr v. 2. *das Fehlen von jmdm., etw. bemerken:* ich vermisse meinen Ausweis; Ü er ist seit 1945, im Krieg vermißt *(man weiß nichts über seinen Verbleib);* man hat dich in der Vorlesung vermißt *(man hat nach dir gefragt);* das war ein vorzügliches Essen, aber ich vermisse den Nachtisch *(Nachtisch hätte ich auch noch gern gehabt).* 3. (selten) swv. ↑missen (1); ⟨subst. 2. Part.:⟩ **Vermißte,** der u. die; -n, -n ⟨Dekl. ↑Abgeordnete): *jmd., der vermißt* (2) *wird;* ⟨Zus.:⟩ **Vermißtenanzeige,** die: *Meldung bei der Polizei, daß man längere Zeit nichts über jmds. Verbleib erfahren hat; Suchanzeige.*

vermitteln ⟨sw. V.; hat⟩ [spätmhd. vermitteln]: 1. *(zwischen Gegnern) eine Einigung erzielen; intervenieren* (1): in einem Streit v.; zwischen den streitenden Parteien v.; er hat in die Auseinandersetzung vermittelnd eingegriffen. 2. *zustande bringen, herbeiführen:* ein Zusammentreffen der Gegner v.; eine Ehe v.; er vermittelt Aktiengeschäfte. 3. a) *dafür sorgen, daß jmd. etw., was er anstrebt, bekommt:* jmdm. eine Stelle, einen Posten v.; er hat uns einen Auftrag vermittelt; b) *sich in der Weise betätigen, daß jmd., der etw. als Aufgabe o. ä. sucht, mit jmdm. in Verbindung gebracht wird, der auf ein solches Angebot wartet od. es gebrauchen kann:* Arbeitskräfte v.; das Arbeitsamt vermittelt die ausländischen Arbeitnehmer an die Firmen. 4. *an jmdn. weitergeben, auf jmdn. übertragen:* er kann sein Wissen nicht v.; seine Schilderung vermittelt uns ein genaues Bild der damaligen Zeit; **vermittels[t]** ⟨Präp. mit Gen.⟩ (Papierdeutsch): swv. ↑mittels; **Vermittler,** der; -s, -: 1. swv. ↑Mittler. 2. *jmd., der gegen Bezahlung Geschäfte o. ä. vermittelt.* **Vermittler-:** ~**mäkler,** der (schweiz.): *jmd., der den Abschluß eines Vertrags vermittelt;* ~**provision,** die; ~**rolle,** die. **Vermittlerin,** die; -, -nen: w. Form zu ↑Vermittler; **Vermittlung,** die; -, -en: 1. *das Vermitteln.* 2. a) *Telefonzentrale;* b) *jmd., der an der Telefonzentrale Dienst tut.* **Vermittlungs-:** ~**amt,** das: 1. *[staatliche] Stelle, die zwischen gegnerischen Parteien vermittelt.* 2. swv. ↑Vermittlung (2 a);

~**ausschuß,** der: *Ausschuß, der bei der Gesetzgebung zwischen abweichenden Beschlüssen von Bundestag u. Bundesrat vermittelt;* ~**gebühr,** die; ~**stelle,** die: 1. swv. ↑~amt. 2. *Geschäftsstelle eines Vermittlers* (2); ~**versuch,** der.

vermöbeln [fɛɡ'møːbln̩] ⟨sw. V.; hat⟩ [aus den Studentenspr., eigtl. wohl = wie ein Möbelstück (z. B. Stuhl, Sofa) ausklopfen] (salopp): *verprügeln:* wenn er betrunken ist, vermöbelt er seine Frau; ⟨Abl.:⟩ **Vermöb[el]lung,** die; -, -en (salopp).

vermodern ⟨sw. V.; ist⟩: swv. ↑¹modern: das Laub vermodert; ⟨Abl.:⟩ **Vermoderung,** die; -, -en.

vermöge [fɛɡ'møːɡə] ⟨Präp. mit Gen.⟩ [aus veraltet (nach) Vermöge(n)] (geh.): *bezeichnet die in jmdm., etw. liegende Möglichkeit, Eigenschaft od. Fähigkeit, die Kraft dafür ist, daß etw. geschieht od. besteht; kraft, auf Grund, mit Hilfe:* v. seiner Beziehungen; **vermögen** ⟨unr. V.; hat⟩ [mhd. vermügen, zu ↑mögen] (geh.): 1. ⟨mit Inf. mit „zu"⟩ *die nötige Kraft aufbringen, die Fähigkeit haben, imstande sein, etw. zu tun; können* (1 a): er vermag [es] nicht, mich zu überzeugen; nur wenige vermochten sich zu retten; wir werden alles tun, was wir [zu tun] vermögen. 2. *zustande bringen, ausrichten, erreichen:* sie vermag bei ihm alles, wenig; Vertrauen vermag viel; **Vermögen,** das; -s, - [spätmhd. vermügen, subst. Inf.]: 1. ⟨o. Pl.⟩ (geh.) *Kraft, Fähigkeit, etw. zu tun:* sein V., jemanden zu beeinflussen; ist groß; soviel in meinem V. liegt *(in meiner Macht steht),* will ich mich gern dafür einsetzen. 2. *gesamter Besitz, der einen materiellen Wert darstellt:* ein großes V.; ein V. erben, erwerben, verspielen; durch Erbschaft zu V. kommen; er hat V. *(ist reich);* das Bild kostet ja ein V. *(sehr viel Geld),* ist ein V. *(sehr viel)* wert; **vermögend** ⟨Adj.; nicht adv.⟩: *ein ansehnliches Vermögen* (2) *besitzend:* er hat eine -e Frau geheiratet; er ist v.

Vermögens-, Vermögens- (Vermögen 2): ~**abgabe,** die (früher): *(im Rahmen einer Staatsverschuldung, des Lastenausgleichs o. ä. zu leistende) Abgabe, die von denjenigen aufzubringen ist, die Vermögen besitzen;* ~**anlage,** die: *eine krisensichere V.;* ~**anteil,** der: *Anteil an einem Vermögen, der jmdm. zusteht;* ~**aufteilung,** die; ~**besteuerung,** die; ~**bildung,** die (Fachspr.): *(bei Arbeitnehmern) langfristiges Sparen, das vom Staat durch Steuervorteile u. Prämien von durch zweckgebundene finanzielle Zuwendungen des Arbeitgebers gefördert wird;* ~**einziehung,** die: *das Beschlagnehmen von jmds. Vermögen;* ~**erklärung,** die (Finanzw.): *Angabe eines Steuerpflichtigen über sein Vermögen, die dem Finanzamt zur Ermittlung der Höhe der zu entrichtenden Vermögenssteuer vorgelegt werden muß;* ~**lage,** die: *sein Lebensstil läßt nicht unbedingt auf seine V. schließen;* ~**los** ⟨Adj.; o. Steig.⟩: *ohne Vermögen;* ~**masse,** die: *der im Vermögen enthaltene Besitz;* ~**politik,** die: *Politik, die sich mit der Bildung u. Teilung von Vermögen befaßt,* dazu: ~**politisch** ⟨Adj.; o. Steig.; nicht präd.⟩; ~**rechtlich** ⟨Adj.; o. Steig.; nicht präd.⟩: *die rechtlichen Bestimmungen für Vermögen betreffend;* ~**schaden,** der: *Einbuße an materiellen Gütern; materieller Schaden;* ~**steuer,** (Steuerw.:) *Vermögensteuer, die: Steuer, die nach jmds. Vermögen bemessen wird u. bei der das Vermögen Gegenstand der Besteuerung ist;* ~**teilung,** die; ~**verhältnisse** (Pl.): *über seine V. schweigt er sich aus;* ~**verteilung,** die; ~**verwaltung,** die; ~**wert,** der; ~**wirksam** ⟨Adj.; o. Steig.; nicht adv.⟩: *auf Vermögensbildung hinwirkend:* -e Leistungen; -es Sparen; ~**zuwachs,** der.

Vermögensteuer: ↑Vermögenssteuer; **vermöglich** ⟨Adj.; nicht adv.⟩ (landsch.): *vermögend.*

vermooren [fɛɡ'moːrən] ⟨sw. V.; ist⟩: *allmählich zu Moor werden:* die Wiesen vermooren.

vermotten [fɛɡ'mɔtət] ⟨sw. V.; ist⟩ (landsch.): *von Motten zerfressen:* der Pelz ist völlig vermottet.

vermorschen [fɛɡ'mɔrʃn̩] ⟨sw. V.; ist⟩: *morsch werden.*

vermuckert [fɛɡ'mʊkɐt], **vermiekert** [fɛɡ'miːkɐt] ⟨Adj.⟩ (landsch. abwertend): swv. ↑vermickert, vermiekert.

vermummeln ⟨sw. V.; hat⟩ (fam.): swv. ↑mummeln; **vermummen** ⟨sw. V.; hat⟩: 1. *fest in etw. einhüllen:* das Kind, sich in eine Decke v. 2. *verkleiden;* ⟨Abl.:⟩ **Vermummung,** die; -, -en.

¹**vermuren** ⟨sw. V.; hat⟩ [zu ↑Mure] (landsch., Fachspr.): *durch Schutt verwüsten.*

²**vermuren** ⟨sw. V.; hat⟩ [zu ↑muren] (Seemannsspr.): *(ein Schiff) mit zwei Ankern festmachen.*

vermurksen ⟨sw. V.; hat⟩ (ugs.): *durch ungeschicktes, unfach-*

männisches Arbeiten verunstalten od. verderben: er bastelte so lange am Radio herum, bis er es vermurkst hatte.

vermuten [fɛɐ̯'mu:tn̩] ⟨sw. V.; hat⟩: *auf Grund bestimmter Anzeichen der Meinung sein, glauben, daß etw. so ist:* Brandstiftung v.; das ist, steht [ernsthaft] zu v., läßt sich nur v.; die bisherige Untersuchung läßt v., daß ...; ich vermute, er ruft gar nicht mehr an; ich vermute ihn in der Bibliothek *(nehme an, daß er in der Bibliothek ist);* wir haben euch noch gar nicht so früh vermutet *(erwartet);* ⟨Abl.:⟩ **vermutlich: I.** ⟨Adj.; o. Steig.; nur attr.⟩ *(einer gewissen, gefühlsmäßig begründeten od. auch verstandesmäßig begründbaren Annahme entsprechend:* das -e Ergebnis der Wahl; der -e Täter konnte gefaßt werden. **II.** ⟨Adv.⟩ *wie man vermuten kann:* er wird v. morgen anrufen; **Vermutung,** die; -, -en: *das Vermuten, Annahme:* meine V., daß er krank ist, hat sich bestätigt; es liegt die V. nahe, daß ...; eine V. haben, äußern; wir sind in diesem Fall auf -en angewiesen.

vernachlässigen [fɛɐ̯'na:xlɛsɪɡn̩] ⟨sw. V.; hat⟩: **1.** *jmdm. nicht genügend Aufmerksamkeit widmen; sich nicht, zu wenig um jmdn. kümmern:* seine Frau, seine Kinder, seine Familie v.; sie fühlte sich [von ihrem Mann] vernachlässigt; Ü die Stellen hinter dem Komma können wir bei dieser Berechnung zunächst v. *(unberücksichtigt, außer acht lassen).* **2.** *für etw. nicht die notwendige, erforderliche Sorgfalt, Pflege aufbringen, unordentlich damit umgehen, es nachlässig* (1) *behandeln:* seine Kleidung, die Wohnung, den Garten v.; seine Arbeit, seine Pflichten, die Schule v.; das Haus sah ziemlich vernachlässigt *(ungepflegt, leicht verwahrlost)* aus; ⟨Abl.:⟩ **Vernachlässigung,** die; -, -en.

vernageln ⟨sw. V.; hat⟩ /vgl. vernagelt/ [mhd. vernagelen]: **1.** *durch Nageln, bes. durch Festnageln von etw., verschließen:* ein Loch mit Pappe v.; die Türen und Fenster des Hauses waren mit Brettern vernagelt; er versuchte, das Loch mit Dachpappe zu v. **2.** (Fachspr.) *einem Pferd durch unsachgemäßes Beschlagen den Huf verletzen:* ein Pferd v.; **vernagelt** ⟨Adj.; nicht adv.⟩ (ugs. abwertend): *borniert, beschränkt;* er ist völlig v.

vernähen ⟨sw. V.; hat⟩: **1.** *nähend, durch Zusammenfügen der Ränder mit einer Naht verschließen:* den Riß im Ärmel gut, mit ein paar Stichen v.; der Arzt vernähte die Wunde. **2. a)** *nähend verarbeiten u. gleichzeitig befestigen:* den Faden, das straffe Ende auf der Innenseite gut v.; **b)** *beim Nähen verbrauchen:* für das Kleid hat sie mehrere Rollen Garn vernäht. **3.** *beim Nähen in bestimmter Weise verarbeiten:* das Kleid ist schlecht vernäht.

Vernalisation [vɛrnaliza'tsi̯o:n], die; -, -en [zu spätlat. vērnālis = zum Frühling gehörend]: *Jarowisation;* **vernalisieren** [...'zi:rən] ⟨sw. V.; hat⟩: *jarowisieren.*

vernarben ⟨sw. V.; ist⟩: *beim Heilen eine Narbe bilden, mit Narben verheilen:* die Wunde, der Schnitt vernarbte langsam; ein vernarbtes *(mit Narben bedecktes)* Gesicht; ⟨Abl.:⟩ **Vernarbung,** die; -, -en.

vernarren, sich ⟨sw. V.; hat⟩ [mhd. vernarren = zum Narr werden]: **a)** *eine heftige Zuneigung zu jmdm., eine ausgesprochene, übertriebene Vorliebe für jmdn., etw. entwickeln:* die Großeltern vernarrten sich regelrecht in das Kind; ich vernarrte mich in diese Idee; er war in dem Ort, in das Bild, in den Wagen vernarrt; **b)** *sich heftig verlieben:* er vernarrte sich in die hübsche Verkäuferin, war heftig in sie vernarrt; **Vernarrtheit,** die; -, ⟨Pl. selten⟩.

vernaschen ⟨sw. V.; hat⟩: **1. a)** (selten) *naschend verzehren;* **b)** *für Naschwerk, Süßigkeiten ausgeben:* er hat sein ganzes Taschengeld vernascht. **2.** (salopp) *nebenher, im Rahmen eines kleinen Abenteuers mit jmdm. geschlechtlich verkehren:* ein Mädchen auf einem Faschingsball v.; sie wollte nicht gleich vernascht werden. **3.** (salopp) *jmdn. [mühelos, spielerisch] besiegen, bezwingen, ausschalten:* einen Gegner, seinen Konkurrenten v.; **vernascht** ⟨Adj.; -er, -este; nicht adv.⟩: *naschhaft.*

vernebeln ⟨sw. V.; hat⟩: **1.** *mit Nebel, Dunst, Rauch, Qualm o. ä. erfüllen, gänzlich einnebeln:* Pioniere vernebeln einen Geländeabschnitt; die rauchenden Schlote vernebeln die große Gebiete; Ü der Alkohol hat ihnen die Köpfe, das Gehirn vernebelt *(sie konnten nicht mehr klar denken).* **2.** (Fachspr.) *eine Flüssigkeit in feinster Verteilung versprühen:* ein Schädlingsbekämpfungsmittel v. **3.** *bewußt unklar machen u. so einer genauen Ermittlung, Feststellung entziehen; verschleiern:* wichtige Tatbestände, Einzelheiten v.; ⟨Abl.:⟩ **Vernebelung,** (auch:) **Vernebelung,** die; -, -en.

vernehmbar [fɛɐ̯'ne:mba:ɐ̯] ⟨Adj.; o. Steig.; nicht adv.⟩

(geh.): *sich vernehmen* (1 a) *lassend, hörbar:* ein deutlich, kaum -er Laut; **vernehmen** ⟨st. V.; hat⟩ [mhd. vernemen, ahd. firneman]: **1.** (geh.) **a)** *hören* (1 b), *akustisch wahrnehmen:* etw. deutlich, nur ungenau v.; ein Geräusch, Schritte auf dem Flur, Hilferufe v.; er vernahm Musik in der Ferne; „Der Koog macht aber lange!" ließ sich die Stimme des Oberveterinärs v. (Plievier, Stalingrad 228); **b)** *hören* (4), ¹*erfahren* (1), *von etw. Kenntnis erhalten:* von jmdm. nichts mehr v.; wir haben vernommen, daß er kommen will. **2.** *gerichtlich, polizeilich befragen; verhören:* einen Zeugen, den Angeklagten v.; jmdn. als Zeugen, zur Sache v.; ⟨subst.:⟩ **Vernehmen,** da nur in Fügungen wie **dem/allem/ gutem/sicherem V. nach** *(wie zu hören ist; nach dem, was allgemein bekannt, aus guter, sicherer Quelle zu erfahren ist):* dem V. nach, sicherem V. nach ist er ins Ausland gegangen; ⟨Abl.:⟩ **Vernehmer,** der; -s, -: *jmd., der jmdn. vernimmt* (2), *verhört;* **Vernehmlassung** [fɛɐ̯'ne:mlasʊn], die; -, -en (schweiz.): *Stellungnahme, Verlautbarung;* **vernehmlich** [fɛɐ̯'ne:mlɪçl] (spätmhd. vornemelich): *deutlich hörbar:* mit -er Stimme; etw. laut und v. sagen; v. husten, sich räuspern; **Vernehmung,** die; -, -en: *das Vernehmen* (2), *Verhör:* eine polizeiliche, richterliche V.; die V. eines Zeugen; ⟨Zus.:⟩ **vernehmungsfähig** ⟨Adj.; o. Steig.; nicht adv.⟩: *in einem Zustand befindlich, der eine Vernehmung erlaubt; in der Lage, vernommen zu werden:* der Verunglückte ist nicht v.; **vernehmungsunfähig** ⟨Adj.; o. Steig.; nicht adv.⟩: *nicht vernehmungsfähig.*

verneigen, sich ⟨sw. V.; hat⟩ [mhd. verneigen] (geh.): svw. ↑verbeugen; ⟨Abl.:⟩ **Verneigung,** die; -, -en (geh.).

verneinen [fɛɐ̯'najnən] ⟨sw. V.; hat⟩ [spätmhd. verneinen]: **1. a)** *(eine Frage) mit „nein" beantworten; auf eine Frage mit „nein" antworten* (Ggs.: bejahen a): eine Frage mit großer Bestimmtheit, ohne zu zögern v.; eine verneinende Antwort; er schüttelte verneinend den Kopf *(verneinte, indem er den Kopf schüttelte);* **b)** *einer Sache ablehnend gegenüberstehen; mit etw. nicht einverstanden sein; negieren* (1 b): er verneint die Gewalt. **2.** (Sprachw.) svw. ↑negieren (2); ⟨Abl.:⟩ **Verneinung,** die; -, -en: **1. a)** *das Verneinen* (1 a) (Ggs.: Bejahung a): die V. einer Frage; **b)** *das Verneinen* (1 b): die V. der Gewalt. **2.** (Sprachw.) **a)** *das Negieren* (2): die V. eines Satzes; **b)** *Verneinungswort* ⟨Zus.:⟩ **Verneinungsfall,** der *in der Fügung* **im -e** (Papierdt.; *im Falle der Verneinung* 1 a): **Verneinungswort,** das ⟨Pl. ...wörter⟩ (Sprachw.): *Negation* (3 b).

vernetzen [fɛɐ̯'nɛtsn̩] ⟨sw. V.; hat⟩ (Chemie, Technik): *Moleküle zu einem netzartigen Zusammenschluß verknüpfen:* die Chemikalien werden mit der Zellulose der Baumwolle vernetzt; ⟨Abl.:⟩ **Vernetzung,** die; -, -en (Chemie, Technik).

vernichten [fɛɐ̯'nɪçtn̩] ⟨sw. V.; hat⟩ [mhd. vernihten]: *völlig zerstören, gänzlich zunichte machen:* Briefe, Akten, Unterlagen v.; das Feuer vernichtete einen Teil des Schlosses; das Unwetter hat die Ernte vernichtet; Unkraut, Ungeziefer, Schädlinge v. *(ausrotten, vertilgen);* der Gegner erlitt eine vernichtende Niederlage; den Feind vernichtend schlagen; Ü jmds. Hoffnungen v.; eine vernichtende *(absolut negative)* Kritik; ein vernichtender Blick *(ein Blick voller Verachtung, Tadel, Vorwurf)* traf ihn; ⟨Abl.:⟩ **Vernichtung,** die; -, -en ⟨Pl. selten⟩: *das Vernichten, Vernichtetwerden.*

Vernichtungs-: ~**feldzug,** der: *Feldzug* (1), *mit dem der Gegner völlig vernichtet werden soll;* ~**haft,** die: *Haft, durch die ein Häftling mit gezielten Maßnahmen physisch u. psychisch zugrunde gerichtet wird;* ~**krieg,** der; vgl. ~feldzug; ~**lager,** das: *Konzentrationslager, in dem die Gefangenen einer Massenvernichtung ausgeliefert sind;* ~**potential,** das: *Potential an Vernichtungswaffen;* ~**waffe,** die: *Waffe, die mit ihrer verheerenden Wirkung einen Gegner völlig vernichten kann;* ~**wut,** die (selten): vgl. Zerstörungswut.

vernickeln [fɛɐ̯'nɪkl̩n] ⟨sw. V.; hat⟩: *mit einer Schicht Nickel überziehen;* die V. nicke[l]ung, die; -, -en.

verniedlichen [fɛɐ̯'ni:tlɪçn̩] ⟨sw. V.; hat⟩: *als unbedeutender, geringfügiger, harmloser hinstellen; verharmlosen:* einen Fehler v.; ⟨Abl.:⟩ **Verniedlichung,** die; -, -en.

vernieten ⟨sw. V.; hat⟩: *nietend, mit Nieten verbinden; vernschließen;* ⟨Abl.:⟩ **Vernietung,** die; -, -en: **1.** *das Vernieten.* **2.** *vernietete Stelle.*

Vernissage [vɛrnɪ'sa:ʒə], die; -, -n [frz. vernissage, zu: vernir = lackieren; eigtl. = das Betrachten von Gemälden vor dem Firnissen] (bildungsspr.): *Eröffnung einer Ausstellung, bei der die Werke eines lebenden Künstlers [in kleinerem Rahmen mit geladenen Gästen] vorgestellt werden.*

Vernunft [fɛɐ̯'nʊnft], die; - [mhd. vernunft, ahd. vernumft, zu mhd. vernemen, ahd. firneman (↑vernehmen) in der Bed. „erfassen"]: *geistiges Vermögen des Menschen, Einsichten zu gewinnen, Zusammenhänge zu erkennen, etw. zu überschauen, sich ein Urteil zu bilden u. sich in seinem Handeln danach zu richten:* die menschliche V.; das gebietet die V.; V. walten lassen; keine V. haben; er hat gegen alle Regeln der V., gegen alle V. darauf bestanden; er handelte ohne V. *(ohne nachzudenken, ohne Überlegung)*; **V.* **annehmen/zur Vernunft kommen** (↑Räson); **jmdn. zur V. bringen** (↑Räson).

vernunft-, Vernunft-: ~**begabt** ⟨Adj.; o. Steig.; nicht adv.⟩: *Vernunft besitzend:* der Mensch als ~es Wesen; ~**ehe,** die: *nur aus Vernunftgründen, nicht aus Liebe geschlossene Ehe;* ~**gemäß** ⟨Adj.⟩: *menschlicher Vernunft entsprechend:* -es Handeln; ~**glaube,** (auch:) ~**glauben,** der: *[allzu] großes Vertrauen auf menschliche Vernunft, das vernunftgemäße Handeln der Menschen;* ~**grund,** der ⟨meist Pl.⟩: *etw. nur aus Vernunftgründen tun;* ~**heirat,** die: vgl. ~ehe; ~**mensch,** der: *jmd., der sich von der Vernunft, von vernunftgemäßen Überlegungen, nicht von Gefühlen leiten läßt;* ~**schluß,** der (Philos.): *auf die Vernunft gegründeter, nicht durch empirisches Wissen gewonnener Schluß* (2 b); *Logismus* (1); ~**widrig** ⟨Adj.⟩: *menschlicher Vernunft nicht entsprechend.*
Vernünftelei [fɛɐ̯nʏnftə'lai̯], die; -, -en (veraltend abwertend): **1.** ⟨o. Pl.⟩ *das Vernünfteln:* V. betreiben. **2.** *vernünftelnde Äußerung;* **vernünfteln** [fɛɐ̯'nʏnftln̩] ⟨sw. V.; hat⟩ (veraltend abwertend): *scheinbar mit Vernunft, scharfsinnig argumentieren, sich über etw. auslassen (aber den eigentlichen, tieferen Sinn von etw. nicht erfassen);* **vernünftig** [fɛɐ̯'nʏnftɪç] ⟨Adj.⟩ [mhd. vernünftic]: **1. a)** *Vernunft besitzend, sich in seinem Handeln davon leiten lassend; voller Vernunft, einsichtig u. besonnen:* eine -e Frau; ein -er Politiker; er ist schon sehr v., sonst ganz v.; sei doch v.!; v. denken, reden, handeln; **b)** ⟨nicht adv.⟩ *von Vernunft zeugend; sinnvoll, einleuchtend, überlegt:* eine -e Rede, Frage, Antwort, Ansicht; ein -er Plan, Vorschlag, Rat; eine -e Lebensweise; mit ihm kann man kein -es Wort reden *(kann man sich nicht vernünftig unterhalten);* seine Argumente, Einwände, Gründe sind sehr v.; eine solche Fahrweise ist einfach nicht v.; es wäre das vernünftigste gewesen, gleich aufzubrechen. **2.** ⟨meist attr.⟩ (ugs.) *der Vorstellung von etw., den Erwartungen entsprechend; wie es sich gehört, es sein sollte, man es sich wünscht; ordentlich* (4 a), *richtig* (2 b): sie suchen eine -e Wohnung; weißt du ein -es Mittel dagegen; er soll einen -er Wetter lernen; endlich mal wieder -es Wetter; ein -es *(gutes)* Buch lesen; ich möchte gerne ein -es Stück Fleisch essen; wo kann sich hier einmal v. unterhalten?; zieh dich mal v. an!; ⟨subst.:⟩ er soll etw. Vernünftiges lernen; ⟨Zus.:⟩ **vernünftigerweise** ⟨Adv.⟩: *aus Vernunft, Einsicht; aus Vernunftgründen;* ⟨Abl.:⟩ **Vernünftigkeit,** die; - [spätmhd. vernünftigkeit] (seltener): *das Vernünftigsein; vernünftige* (1 b) *Haltung;* **Vernünftler** [fɛɐ̯'nʏnftlɐ], der; -s, - (veraltend abwertend): *jmd., der vernünftelt.*
veröden ⟨sw. V.⟩ [spätmhd. verœden, ahd. farōdjan = unbewohnt machen]: **1.** ⟨ist⟩ **a)** *öde* (1), *menschenleer werden:* die kleinen Dörfer verödeten; verödete Häuser, Straßen; **b)** *öde* (2), *unfruchtbar werden:* das Land verödet immer mehr. **2.** (Med.) **a)** *(krankhaft erweiterte Gefäße) durch entsprechende Injektionen ausschalten, stillegen* ⟨hat⟩: Krampfadern v.; **b)** svw. ↑obliterieren (2) ⟨ist⟩; ⟨Abl.:⟩ **Verödung,** die; -, -en.
veröffentlichen [fɛɐ̯'œf(ə)ntlɪçn̩] ⟨sw. V.; hat⟩: **a)** *der Öffentlichkeit zugänglich machen, bekanntmachen, bes. durch Presse, Funk, Fernsehen:* die Rede eines Politikers in den Medien, in der Presse v.; der Text wurde im Wortlaut veröffentlicht; **b)** *publizieren:* Aufsätze, einen Roman bei einem Verlag, in verschiedenen Sprachen v.; ⟨Abl.:⟩ **Veröffentlichung,** die; -, -en: **1.** *das Veröffentlichen, Veröffentlichtwerden; Publikation* (2). **2.** *veröffentlichtes Werk, Publikation* (1).
Veronika [ve'roːnika], die; -, ...ken [H. u.]: svw. ↑²Ehrenpreis.
verordnen ⟨sw. V.; hat⟩ [spätmhd. verordnen]: **1.** *als Arzt bestimmen, daß der Patient etw. einnimmt od. tut; dem Patienten bestimmte Mittel, Maßnahmen zu seiner Heilung verschreiben:* jmdm. ein Medikament, eine Kur, Diät, Bäder, Massagen v.; der Arzt hat mir eine Brille, Bettruhe verordnet. **2.** (selten) *von amtlicher, dienstlicher Seite anordnen, festsetzen; verfügen; dekretieren:* strenge Maßnahmen v.; der Stadtrat verordnete, daß ...; ⟨Abl.:⟩ **Verordnung,** die; -, -en: **1.** *das Verordnen.* **2.** *[schriftlich] verordnete Maßnahme;* ⟨Zus.:⟩

Verordnungsblatt, das: *amtliche Verordnungen enthaltende Publikation.*
verpaaren ⟨sw. V.; hat⟩ (Zool.): **a)** ⟨v. + sich⟩ *ein Paar bilden:* sich verpaarende Vögel; **b)** (selten) *paaren* (1 b).
verpachten ⟨sw. V.; hat⟩: *im Rahmen einer Pacht* (1 a) *zur Benutzung überlassen:* Geschäftsräume, Grundstücke v.; er hat die Hallen einer ausländischen Firma/an eine ausländische Firma verpachtet; ⟨Abl.:⟩ **Verpächter,** der; -s, -: *jmd., der etw. verpachtet hat;* **Verpachtung,** die; -, -en.
verpacken ⟨sw. V.; hat⟩: *fest in etw. packen u. so zum Versenden, Transportieren, Aufbewahren herrichten:* Bücher, Porzellan, Gläser sorgfältig v.; die Waren werden maschinell verpackt *(paketiert);* soll ich Ihnen die Vase als Geschenk v.?; alles in eine/(auch:) einer Kiste v.; Ü sie hatte die Kinder in Wolldecken verpackt; ⟨Abl.:⟩ **Verpackung,** die; -, -en: **1.** ⟨o. Pl.⟩ *das Verpacken, Verpacktwerden:* der Schaden ist bei der V. passiert. **2.** *Material, Hülle, Umhüllung zum Verpacken:* die V. sorgfältig entfernen, wegwerfen; ⟨Zus.:⟩ **Verpackungsmaterial,** das.
verpaffen ⟨sw. V.; hat⟩ (ugs. abwertend): *verrauchen* (2).
verpanschen ⟨sw. V.; hat⟩ (ugs.): svw. ↑panschen (1).
verpäppeln ⟨sw. V.; hat⟩ (ugs.): *verwöhnen u. dadurch verweichlichen, verzärteln:* du darfst das Kind nicht so v.
verpassen ⟨sw. V.; hat⟩ [1: zu veraltet passen, ↑abpassen (1); 2: vgl. abpassen (2)]: **1. a)** *nicht rechtzeitig dasein, kommen u. deshalb nicht erreichen, nicht antreffen:* den Zug, das Flugzeug, den Anschluß v.; er hat seine Frau verpaßt; wir haben uns um einige Minuten verpaßt; der Sänger hat den Einsatz verpaßt *(hat nicht rechtzeitig eingesetzt);* **b)** *ungenutzt vorübergehen lassen; nicht zum richtigen Zeitpunkt nutzen:* eine Chance, günstige Gelegenheit v.; er hat immer Angst, er könnte etwas v.; ein Film, den man nicht v. sollte *(den man sich ansehen sollte, solange noch Gelegenheit dazu ist);* er verpaßte den Rekord *(nutzte nicht die Chance, ihn zu brechen).* **2.** (ugs.) *jmdm. gegen seinen Willen (etw. meist Unangenehmes) geben, zuteil werden lassen:* den Rekruten in der Kleiderkammer Uniformen v.; der Arzt verpaßte ihm eine Spritze; wer hat dir denn diesen Haarschnitt verpaßt?; jmdm. einen Denkzettel, eine Ohrfeige, einen Tritt, eine Tracht Prügel v.; **jmdm. eins/ein Ding v.** (ugs.; vgl. Ding 1 b).
verpatzen ⟨sw. V.; hat⟩ (ugs.): *durch Patzen* (1) *verderben; bei etw. mehrfach patzen* (1): der Schneider hat den Anzug ziemlich verpatzt; sie hat mit ihren Fehlern die ganze Aufführung verpatzt; der Eiskunstläufer verpatzte seine Kür, mehrere Sprünge; du hast mir alles verpatzt.
verpennen ⟨sw. V.; hat⟩ (salopp): svw. ↑¹verschlafen (1, 2); **verpennt** [fɛɐ̯'pɛnt] ⟨Adj.; -er, -este; nicht adv.⟩ (salopp): svw. ↑verschlafen.
verpesten ⟨sw. V.; hat⟩ (abwertend): *mit üblen Gerüchen erfüllen, mit schädlichen, übelriechenden Stoffen verderben:* Abgase verpesten die Luft; Ü die politische Atmosphäre v.; ⟨Abl.:⟩ **Verpestung,** die; -, -en ⟨Pl. selten⟩.
verpetzen ⟨sw. V.; hat⟩ (bes. Schülerspr. abwertend): *¹petzen u. dadurch verraten:* einen Mitschüler beim Lehrer v.
verpfählen ⟨sw. V.; hat⟩: *mit Pfählen, Pfahlwerk versehen, befestigen;* ⟨Abl.:⟩ **Verpfählung,** die; -, -en ⟨Pl. selten⟩.
verpfänden ⟨sw. V.; hat⟩ [mhd. verphenden]: *als Pfand* (1 a) *geben, beleihen lassen:* sein Haus, seinen gesamten Besitz v.; Ü sein Wort, seine Ehre für etw. v. (geh.; *etw. ganz fest, feierlich versichern, versprechen);* ⟨Abl.:⟩ **Verpfändung,** die; -, -en.
verpfeifen ⟨sw. V.; hat⟩ [zu ↑pfeifen (9)] (ugs. abwertend): *anzeigen, denunzieren (1), verraten:* einen Plan v.; er hat seine früheren Kumpane bei der Polizei verpfiffen.
verpflanzen ⟨sw. V.; hat⟩: **1.** *an eine andere Stelle, in eine andere Umgebung pflanzen:* einen Baum, Strauch v.; Ü alte Menschen lassen sich ungern v. **2.** svw. ↑transplantieren: eine Niere v.; ⟨Abl.:⟩ **Verpflanzung,** die; -, -en.
verpflegen ⟨sw. V.; hat⟩ [mhd. verpflegen]: *mit Nahrung versorgen:* sich selbst v. müssen; die Soldaten werden in dieser Zeit nur kalt verpflegt *(bekommen nur kalte Verpflegung);* ⟨Abl.:⟩ **Verpflegung,** die; -, -en ⟨Pl. selten⟩: **1.** *das Verpflegen, Verpflegtwerden.* **2.** ⟨Pl. selten⟩ *Essen, Nahrungsmittel zum Verpflegen:* warme, kalte V.; ⟨Zus.:⟩ **Verpflegungssatz,** der: svw. ↑Ration.
verpflichten [fɛɐ̯'pflɪçtn̩] ⟨sw. V.; hat⟩ [mhd. verphlihten]: **1. a)** *durch eine bindende Zusage auf etw. festlegen; versprechen lassen, etw. zu tun:* jmdn. feierlich, durch Eid, durch Handschlag v.; Beamte auf die Verfassung v.; jmdn. zu

einer Zahlung, zu Stillschweigen v.; er hat ihn dazu/(selten:) darauf verpflichtet, die Aufsicht zu übernehmen; **b)** ⟨v. + sich⟩ *etw. ganz fest zusagen; versprechen, etw. zu tun:* sich vertraglich v., die Arbeit zu übernehmen; er hat sich, er ist zu dieser Zahlung verpflichtet. **2. a)** *für eine bestimmte, bes. eine künstlerische Tätigkeit einstellen, unter Vertrag nehmen; engagieren* (2 a): einen Sänger, Schauspieler ans Stadttheater, nach Berlin v.; er wurde auf drei Jahre für dieses Amt, als Trainer verpflichtet; **b)** ⟨v. + sich⟩ *sich für eine bestimmte, bes. eine künstlerische Tätigkeit vertraglich binden:* er hat sich auf/für drei Jahre verpflichtet. **3.** *jmdm. als Pflicht auferlegen; ein bestimmtes Verhalten, eine bestimmte Handlungsweise erforderlich machen, von jmdm. verlangen:* sein Versprechen, sein Eid verpflichtet ihn zum Gehorsam; der Kauf des ersten Bandes verpflichtet zur Abnahme des gesamten Werks; er fühlte sich verpflichtet, ihr zu helfen; das verpflichtet dich zu nichts; ich bin Ihnen zu Dank verpflichtet *(bin Ihnen Dank schuldig);* ich bin, fühle mich ihm verpflichtet *(ich bin ihm etwas schuldig, er kann von mir eine Gegenleistung erwarten);* bin ich verpflichtet/verpflichtet mich etwas zu kommen? *(muß ich aus irgendeinem Grunde kommen?);* er ist als Komponist, seine Kompositionen sind diesem großen Meister verpflichtet (geh.: *in starkem Maße von ihm beeinflußt, von ihm abhängig);* ⟨Abl.:⟩ **Verpflichtung,** die; -, -en: **1.** *das Verpflichten* (1 a), *Verpflichtetwerden:* V. der Beamten auf den Staat. **2.** *das Verpflichten* (2 a), *Engagieren* (2 a): die V. neuer Künstler ans Stadttheater; **3. a)** *das Verpflichtetsein zu etw.; Tätigkeit, zu der jmd. verpflichtet ist:* dienstliche, berufliche, vertragliche, familiäre, gesellschaftliche -en; eine V., ein eingehen, übernehmen, auf sich nehmen, einhalten, erfüllen; keine anderweitigen -en haben; etw. erlegt jmdm. hohe, schwere -en auf; ich habe die V., ihm zu helfen; seinen -en gewissenhaft nachkommen; **b)** ⟨meist Pl.⟩ *Schuldigkeit* (2), *Schulden:* er hat ungeheure [finanzielle] -en; die Firma konnte ihren -en [gegenüber der Bank] nicht mehr nachkommen; ⟨Zus. zu 3 b:⟩ **Verpflichtungsgeschäft,** das (Wirtsch., jur.).
verpfründen [fɛɐ̯'pfrʏndn̩] ⟨sw. V.; hat⟩ (südd., schweiz.): *[gegen eine einmalige Zahlung od. Übereignung] durch lebenslänglichen Unterhalt versorgen:* sie haben die alte Bäuerin verpfründet; ⟨Abl.:⟩ **Verpfründung,** die; -, -en.
verpfuschen ⟨sw. V.; hat⟩ (ugs.): *durch Nachlässigkeit, Unachtsamkeit, oberflächliches, liederliches Arbeiten verderben, zunichte machen, zerstören:* eine Arbeit v.; sie hat die Zeichnung, das Kleid völlig verpfuscht; Ü sein Leben, seine Karriere v.
verpichen ⟨sw. V.; hat⟩ [zu ↑Pech; vgl. erpicht] (Fachspr.): svw. ↑pichen: Fässer v.; *auf etw. verpicht sein (↑erpicht).
verpieseln ⟨sw. V.; hat⟩ (landsch. salopp): **1.** *versickern, sich verlaufen:* das Wasser verpieselt sich; Ü die Angelegenheit hat sich verpieselt. **2.** svw. ↑verpissen (2).
verpimpeln ⟨sw. V.; hat⟩ [zu ↑pimpeln] (ugs.): *verpäppeln.*
verpinkeln ⟨sw. V.; hat⟩ (salopp): *mit Urin verunreinigen:* verpinkelte Unterhosen.
verpissen ⟨sw. V.; hat⟩ [2: eigtl. = sich entfernen, um zu pissen]: **1.** (derb) svw. ↑verpinkeln. **2.** ⟨v. + sich⟩ (salopp) *sich [heimlich, unauffällig] entfernen, [unbemerkt] davongehen; sich davonmachen:* wir sollten uns schleunigst v.!; Mensch, verpiß dich! *(mach, daß du fortkommst!).*
verplanen ⟨sw. V.; hat⟩: **1.** *falsch, fehlerhaft planen* (a): ein Projekt v. **2.** *für bestimmte Pläne, Vorhaben vorsehen:* sein Geld, seine Freizeit bereits verplant haben; Auf Monate hinaus ist sie verplant *(hat sie keinen freien Termin mehr;* Hörzu 52, 1972, 10).
verplappern, sich ⟨sw. V.; hat⟩ (ugs.): *aus Versehen etw., was man nicht sagen wollte, was geheim bleiben sollte, aussprechen, ausplaudern:* er merkte zu spät, daß er sich verplappert hatte.
verplatten ⟨sw. V.; hat⟩: *mit Platten* (1) *bedecken, verkleiden, auskleiden:* eine Wand, einen Raum v.
verplätten ⟨sw. V.; hat⟩ (ugs.): *verprügeln, mit Schlägen traktieren:* den werden wir mal ordentlich v.; **jmdm. eins/ein Ding v.** (ugs.; vgl. Ding 1 b).
verplaudern ⟨sw. V.; hat⟩: **1. a)** *plaudernd verbringen:* ein Stündchen v.; **b)** ⟨v. + sich⟩ *zu lange Zeit mit Plaudern, Erzählen verbringen:* jetzt habe ich mich, haben wir uns doch ganz schön verplaudert. **2.** (selten) *ausplaudern* (1).
verplempern ⟨sw. V.; hat⟩ (ugs.): **1.** (ugs.) *vergeuden, ²verzetteln* (1 a): sein Geld, seine Zeit v. **2.** (ugs.) ⟨v. + sich⟩ *seine*

Zeit, die Möglichkeiten zu sinnvoller Betätigung sinnlos vertun: sich als Künstler v.; du wirst nie etwas erreichen, wenn du dich mit solchen Dingen verplemperst. **3.** (landsch.) *verschütten, versehentlich vergießen.*
verplomben [fɛɐ̯'plɔmbn̩] ⟨sw. V.; hat⟩: svw. ↑plombieren (1): einen Kanister, einen Wagen, ein Zimmer v.; ⟨Abl.:⟩ **Verplombung,** die; -, -en.
verpönen [fɛɐ̯'pøːnən] ⟨sw. V.; hat⟩ [mhd. verpēnen = mit einer (Geld)strafe bedrohen, zu pēn(e) = Strafe < lat. poena, ↑Pein] (veraltend): *für schlecht, übel, schädlich halten u. daher eben, mißbilligen, ablehnen, verachten:* den Genuß von Alkohol v.; ⟨meist im 2. Part.:⟩ (geh.:) ein verpönter Dichter; so etwas zu tun, ist dort streng verpönt.
verpoppen ⟨sw. V.; hat⟩: *mit den Mitteln, durch die Elemente der Popkultur, Popmode verändern:* einen Film v.; ⟨meist im 2. Part.:⟩ verpoppte Melodien, Kompositionen; sich gerne verpoppt *(poppig)* anziehen.
verposematuckeln [fɛɐ̯po:zəma'tʊkl̩n] ⟨sw. V.; hat⟩ [H. u.] (ugs.): svw. ↑verkasematuckeln (1): Was aus den ... Flaschen ... geziekt, gekippt und verposematuckelt wird (Gesundheit im Beruf 7, 1976, 205).
verprassen ⟨sw. V.; hat⟩: *prassend vergeuden:* sein ganzes Geld, sein Hab und Gut v.
verprellen ⟨sw. V.; hat⟩: **1.** *durch sein Verhalten, Handeln stark irritieren, verärgern:* die Mitarbeiter v.; der Westen möchte die Erdölländer nicht v. **2.** (Jägerspr.) *durch ungeschicktes Verhalten bes. am Fangplatz verscheuchen:* das Wild v.
verproletarisieren ⟨sw. V.; hat⟩: *in starkem Maße, ganz u. gar proletarisieren;* ⟨Abl.:⟩ **Verproletarisierung,** die; -.
verproviantieren ⟨sw. V.; hat⟩ *mit Proviant, Lebensmitteln versorgen:* die Truppen, ein Schiff v.; ich verproviantierte mich für die Reise; ⟨Abl.:⟩ **Verproviantierung,** die; -.
verprügeln ⟨sw. V.; hat⟩: *jmdn. heftig schlagen, ihn durch Prügeln mißhandeln:* ein Kind, seinen Hund v.; die beiden haben sich ordentlich verprügelt.
verpuffen ⟨sw. V.; ist⟩: **1.** *mit einem Puffen* (2 a), *einem dumpfen Knall schwach explodieren:* das Gasgemisch, die Flamme ist plötzlich verpufft. **2.** *ohne die vorgesehene, erhoffte Wirkung bleiben; wirkungslos, ohne Nachwirkung vorübergehen:* die ganze Aktion, sein Elan, die Pointe war verpufft; ⟨Abl. zu 1:⟩ **Verpuffung,** die; -, -en.
verpulvern ⟨sw. V.; hat⟩ [eigtl. = wie Schießpulver zerknallen lassen] (ugs.): *leichtfertig, nutzlos, sinnlos ausgeben, vergeuden:* sein ganzes Geld v.
verpuppen, sich ⟨sw. V.; hat⟩ (Zool.): *(von der Larve) sich zur Puppe* (3) *umwandeln;* ⟨Abl.:⟩ **Verpuppung,** die; -, -en (Zool.).
verpusten ⟨sw. V.; hat⟩ (ugs., bes. nordd.): *verschnaufen.*
Verputz, der; -es: ↑Putz (1); **verputzen** ⟨sw. V.; hat⟩ [2: eigtl. = reinigen, saubermachen]: **1.** *mit Putz, Mörtel versehen:* die Wände, Decken v.; die Fassade muß neu verputzt werden; ein frisch verputztes Gebäude. **2.** (ugs.) *in kurzer Zeit, ohne große Mühe essen, aufessen:* riesige Mengen Kuchen v.; er verputzte gleich zwei Portionen. **3.** (ugs.) *vergeuden, verschwenden:* er hat in kürzester Zeit sein ganzes Geld, die Erbschaft verputzt. **4.** (Sport Jargon) *mühelos besiegen:* einen Gegner v.; ⟨Abl. zu 1:⟩ **Verputzer,** der; -s, -: *jmd., der mit Stuck arbeitet o. ä.*
verqualmen ⟨sw. V.; hat⟩: **1.** *(bes. von Zigaretten) qualmend verglimmen, verbrennen:* die Zigarette verqualmt in Aschenbecher. **2.** (ugs. abwertend) *bes. durch Rauchen* (2) *mit Qualm, Rauch erfüllen:* er hat mir wieder das ganze Zimmer verqualmt. **3.** (ugs. abwertend) *verrauchen* (2).
verquält [fɛɐ̯'kvɛːlt] ⟨Adj.; -er, -este⟩ (selten): *sehr gequält.*
verquasen ⟨sw. V.; hat⟩ (nordd.): *verplempern* (1).
verquasseln ⟨sw. V.; hat⟩ (ugs., oft abwertend): **1.** svw. ↑verplappern. **2.** ⟨v. + sich⟩ svw. ↑verplappern.
verquast [fɛɐ̯'kva:st] ⟨Adj.; -er, -este⟩ [Nebenf. von niederd. verdwars = verquer, vgl. dwars] (landsch.): *verworren.*
verquatschen ⟨sw. V.; hat⟩ (ugs.): **1.** svw. ↑verplaudern (1). **2.** ⟨v. + sich⟩ svw. ↑verplaudern.
verquellen ⟨st. V.; ist⟩: *stark aufquellen* (1), *anschwellen:* das Holz verquillt in der Feuchtigkeit; ⟨häufig im 2. Part.:⟩ verquollene Fenster; seine Augen sind verquollen.
verquer ⟨Adj.⟩: **1.** *schräg, schief, quer u. nicht richtig, nicht wie es sein sollte (in Lage, Stellung):* der Tisch stand etwas v. im Raum. **2.** *in etwas seltsamer Weise vom Üblichen abweichend, absonderlich, merkwürdig:* eine -e Moral; -e

Vorstellungen, Ideen; er hat sich ganz v. aufgeführt;
***jmdm. geht etw./alles v.** *(jmdm. mißlingt etw., alles; bei
jmdm. verläuft etw.*, alles anders als gewünscht): heute
geht mir aber auch alles v.; **jmdm. v. kommen** *(jmdm.
ungelegen kommen, nicht passen).*
verquicken [fɛɐ̯ˈkvɪkn̩] ⟨sw. V.; hat⟩ [eigtl. = Metalle mit
↑Quecksilber legieren]: *in enge Verbindung, in einen festen
Zusammenhang bringen:* man sollte die beiden Probleme,
Angelegenheiten nicht [miteinander] verquicken; ⟨Abl.:⟩
Verquickung, die; -, -en.
verquirlen ⟨sw. V.; hat⟩: vgl. verrühren.
verquisten [fɛɐ̯ˈkvɪstn̩] ⟨sw. V.; hat⟩ [mniederd. vorquisten]
(nordd. veraltend): svw. ↑verquasen.
verquollen [fɛɐ̯ˈkvɔlən] ↑verquellen.
verrabbesacken [fɛɐ̯ˈrabəzakn̩], (auch:) **verrabbensacken**
[...'rabn̩...] ⟨sw. V.; ist⟩ [H. u.] (bes. berlin.): *verkommen,
herunterkommen:* das Gut verrabbesackte immer mehr;
⟨meist im 2. Part.:⟩ er sah völlig verrabbesackt aus.
verrammeln ⟨sw. V.; hat⟩ (ugs.): *fest u. möglichst sicher,
oft mit Hilfe von großen, schweren Gegenständen versperren:*
das Tor, den Eingang v.; alle Türen waren verrammelt.
verramschen ⟨sw. V.; hat⟩ (ugs. abwertend): *sehr billig, unter
seinem Wert verkaufen.*
verrannt [fɛɐ̯ˈrant]: ↑verrennen.
Verrat [fɛɐ̯ˈraːt], der; -[e]s [zu ↑verraten]: **1.** *das Verraten*
(1 a): wegen V. von militärischen Geheimnissen angeklagt
sein. **2.** *Bruch eines Vertrauensverhältnisses, Zerstörung des
Vertrauens durch eine Handlungsweise, mit der jmd. hin-
tergangen, getäuscht, betrogen o. ä. wird, durch Preisgabe
einer Person od. Sache:* ein schändlicher, gemeiner, übler
V.; daß er sich den andern angeschlossen hat, ist V. [an
seinen Freunden]; V. an der gemeinsamen Sache bege-
hen; V. üben, treiben; sie sannen auf V.; **verraten** ⟨sw.
V.; hat⟩ [mhd. verrāten, ahd. farrātan, zu ↑raten, eigtl.
= durch falschen Rat irreleiten]: **1. a)** *etw., was geheim
bleiben sollte, wovon nicht gesprochen werden sollte, weiter-
sagen, preisgeben:* ein Geheimnis, einen Plan, eine Absicht
v.; wer hat dir das Versteck verraten?; er hat die Formel
für einen hohen Preis an die Konkurrenz verraten; **b)**
⟨v. + sich⟩ *durch eine Äußerung od. Handlung etw., was
man geheimhalten, für sich behalten wollte, ungewollt preis-
geben, mitteilen:* durch dieses eine Wort, mit dieser Geste
hat er sich verraten; sie hatte sich in dem dunklen Flur
verraten *(zu erkennen gegeben, daß sie sich da aufhielt);*
c) (ugs., oft scherzh. od. iron.); *mitteilen, sagen, über etw.
aufklären, in Kenntnis setzen:* er hat mir nicht den Grund
für seine plötzliche Abreise verraten; können Sie mir v.,
wie ich das machen soll? **2.** *Verrat* (2) *an jmdm., etw.
begehen:* das Vaterland [schnöde] v.; er hat seinen Freund,
unsere gemeinsame Sache verraten; seine Überzeugungen,
Ideale v. *(aufgeben, preisgeben, ihnen untreu werden);* *** ver-
raten und verkauft sein/sich verraten und verkauft fühlen**
*(hilflos ausgeliefert, preisgegeben, im Stich gelassen sein,
sich fühlen).* **3. a)** *deutlich werden lassen, erkennen lassen,
zeigen:* seine wahren Gefühle nicht v.; sein Gesicht, Blick
verriet Erstaunen, Angst, Unbehagen, Mißtrauen; seine
Zeichnung verrät eine große Begabung, den Einfluß von
Picasso; **b)** ⟨v. + sich⟩ *erkennbar, deutlich werden, sich
zeigen:* Zugleich verrät sich in diesem Satze eine offene
Überlegenheit (Jünger, Capriccios 8). **4. a)** *als jmd. Be-
stimmten zu erkennen geben, erweisen:* er ist Schweizer,
seine Sprache verrät ihn; **b)** ⟨v. + sich⟩ *sich als jmd.
Bestimmten zu erkennen geben, erweisen:* du verrätst dich
schon durch deinen Dialekt; ⟨Abl.:⟩ **Verräter** [fɛɐ̯ˈrɛːtɐ],
der; -s, - [mhd. verræter]: *jmd., der einen Verrat begangen
hat:* Mein Vater ist ein V. an der deutschen Ehre (Fries,
Weg 61); **Verräterei** [fɛɐ̯rɛːtəˈraɪ̯], die; -, -en [mhd. verræte-
rie]: **1.** *das Verraten* (1 a, b), *Ausplaudern von etw.* da *das
Verraten* (2): *die fortgesetzte niederträchtige* V. an der
gemeinsamen Sache; **Verräterin,** die; -, -en [mhd. verræte-
rinne]: w. Form zu ↑Verräter; **verräterisch** ⟨Adj.⟩: **1.** ⟨nur
attr.⟩ *einen Verrat* (1, 2) *darstellend, bedeutend, auf Verrat
zielend, einen Verrat verratend:* -e Pläne, Absichten,
Handlungen; er wurde verurteilt wegen seiner -en Bezie-
hungen zum Gegner. **2.** *etw.* [ungewollt] *verraten* (3 a),
erkennen, deutlich werden lassend: eine -e Geste, Bewegung,
Miene; die Röte in ihrem Gesicht war v.; um seine Mund-
winkel zuckte es v.
verratzt [fɛɐ̯ˈratst] ⟨Adj.⟩ [H. u.] in der Verbindung **v. sein**
(ugs.; *in einer schwierigen, aussichtslosen Lage, verloren*

sein): In der Fremde, da ist man ja v. (Kempowski,
Tadellöser 176).
verrauchen ⟨sw. V.⟩ /vgl. verraucht/: **1.** *(von Rauch, Dampf
o. ä.) sich allmählich auflösen, vergehen* ⟨ist⟩: der Qualm
verrauchte nur langsam; Ü sein Zorn, Ärger, seine Wut
war verraucht. **2.** *durch Rauchen* (2), *als Raucher verbrau-
chen* ⟨hat⟩: er hat schon viel Geld, ein Vermögen verraucht.
3. *mit Rauch erfüllen* ⟨hat⟩: eine verrauchte Kantine; **ver-
räuchern** ⟨sw. V.; hat⟩: *mit Rauch, Qualm erfüllen, durch
Rauch schwärzen:* du verräucherst mir mit deinen Zigarren
die ganze Wohnung; eine verräucherte Gaststätte, Küche;
verraucht ⟨Adj.; nicht adv.⟩: svw. ↑rauchig (4).
verrauschen ⟨sw. V.; ist⟩ [mhd. verrūschen]: *(von einem
rauschenden o. ä. Geräusch) allmählich aufhören, nachlas-
sen:* der Beifall, Applaus verrauschte.
verrechnen ⟨sw. V.; hat⟩ [mhd. verreche(ne)n]: **1.** *durch Rech-
nen, bei einer Abrechnung berücksichtigen, in die Rechnung
einbeziehen:* einen Betrag [mit etw.] v.; würden Sie bitte
den Gutschein mit v.; einen Scheck v. *(einem anderen
Konto gutschreiben).* **2.** ⟨v. + sich⟩ **a)** *beim Rechnen einen
Fehler machen, falsch rechnen:* du hast dich bei dieser
Aufgabe mehrmals verrechnet; **b)** *sich täuschen, irren;
jmdn., etw. falsch einschätzen:* sich in einem Menschen
v.; da hast du dich aber sehr, ganz gewaltig verrechnet;
⟨Abl. zu 1:⟩ **Verrechnung,** die; -, -en: *das Verrechnen, bes.
zum Ausgleich von Forderungen:* die V. der Überstunden;
nur zur V. (Bankw.; Aufschrift auf einem Verrechnungs-
scheck).
Verrechnungs-: ∼**abkommen,** das: svw. ↑Clearingabkommen;
∼**einheit,** die (Wirtsch.): *im internationalen u. im inner-
deutschen Handel vereinbarte Einheit, nach der zu leistende
Zahlungen abgerechnet werden;* Abk.: VE; ∼**scheck,** der
(Wirtsch., Bankw.): *Scheck, der nur einem anderen Konto
gutgeschrieben, nicht bar ausgezahlt werden darf;* ∼**verfah-
ren,** das: svw. ↑Clearing.
verrecken ⟨sw. V.; ist⟩ [mhd. verrecken = die Glieder starr
ausstreckend sterben, zu ↑recken] (salopp, oft emotional):
eingehen (5 a), *elend sterben; krepieren* (2): alle Hühner
verreckten v.; (derb auch vom Menschen:) Tausende sind
im Krieg verreckt; soll er doch vor mir aus v.!; Ü unser
Geld verreckt (salopp abwertend; *ging durch Inflation
verloren);* die Sicherung ist verreckt (salopp abwertend;
kaputtgegangen); *** ums V.** (salopp; *verstärkend bei
Verneinungen; durchaus, überhaupt, ganz u. gar):* er wollte
ums V. nicht mitmachen.
verreden ⟨sw. V.; hat⟩ (selten): **1.** ⟨v. + sich⟩ svw. ↑verplap-
pern: nun hat sie sich doch verredet. **2.** svw. ↑zerreden.
verregnen ⟨sw. V.⟩: **1.** *durch zu lange andauernden Regen
verdorben, zerstört werden* ⟨ist⟩: hoffentlich verregnet uns
nicht der Urlaub; ein verregneter Sommer; eine verregnete
Ernte. **2.** (Fachspr.) *mit einem Regner o. ä. versprühen* ⟨hat⟩:
das Wasser über die Felder v.
verreiben ⟨sw. V.; hat⟩: *reibend irgendwo, über eine Fläche
verteilen:* eine Creme im Gesicht v.
verreisen ⟨sw. V.; ist⟩: *eine [längere] Reise unternehmen,
auf Reisen gehen:* dienstlich, privat, für einige Zeit v.;
er muß morgen v.; die Nachbarn sind verreist.
verreißen ⟨sw. V.; hat⟩ [mhd. verrīzen]: **1.** (landsch.) svw.
↑zerreißen. **2.** (Jargon) *sehr harte Kritik üben, vernichtend
kritisieren:* ein Theaterstück, ein Buch v.; der Schauspieler
wurde in allen Zeitungen verrissen. **3.** (ugs.) *plötzlich, ruck-
artig in eine andere, nicht vorgesehene Richtung bringen,
lenken:* den Wagen, das Steuer, die Lenkung v.; ⟨auch
v. + sich⟩ ihm das Steuer. **4.** (Ballspiele) *stark,
heftig verziehen* (7).
verreiten ⟨st. V.; hat⟩: **1.** (Reiten) *durch unsachgemäßes,
falsches Reiten verderben:* ein Pferd v.; die Stute ist völlig
verritten. **2.** ⟨v. + sich⟩ *sich reitend verirren, einen falschen
Weg reiten:* ich glaube, wir haben uns verritten.
verrenken ⟨sw. V.; hat⟩ [mhd. verrenken]: **1.** *durch eine
übermäßige od. unglückliche Bewegung aus der normalen
Lage im Gelenk bringen, drehen [u. dadurch das Gelenk
verletzen]:* er hat mir beim Ringen den Arm verrenkt;
ich habe mir den Fuß, Kiefer, die Hand verrenkt. **2.** *durch
starke Drehungen, Biegungen in eine unnatürlich wirkende
Stellung bringen:* die Tänzer verrenkten alle Glieder; Glied-
maßen, Arme und Beine; ⟨Abl.:⟩ **Verrenkung,** die; -, -en:
1. *Verletzung durch Verrenken* (1); *Luxation.* **2.** *starke Dre-
hung, Biegung des Körpers, der Gliedmaßen:* um dort hinauf-
zugelangen, muß man schon einige -en machen.

verrennen, sich ⟨unr. V.; hat⟩ [mhd. verrennen]: **a)** *in seinen Gedanken, Äußerungen, Handlungen in eine falsche Richtung geraten:* sich immer mehr v.; er merkte gar nicht, wie sehr er sich mit diesem Projekt verrannt hatte; ein völlig verrannter Mensch; **b)** *an etw. geraten, an dem man hartnäckig festhält, von dem man nicht mehr loskommt:* sich in eine Idee, einen Gedanken, ein Problem v.

verrenten [fɛg'rɛntn̩] ⟨sw. V.; hat⟩ (Amtsspr.): *jmdn. in den Ruhestand versetzen, aus dem Arbeitsverhältnis entlassen u. ihm eine Rente* (a) *zahlen:* man hat ihn vorzeitig verrentet; ⟨Abl.:⟩ **Verrentung,** die; -, -en (Amtsspr.).

verrichten ⟨sw. V.; hat⟩ [mhd. verrihten] (oft geh.): *[ordnungsgemäß] erledigen, ausführen, tun:* seine Arbeit, einen Dienst, Dienstleistungen v.; er verrichtete still ein Gebet; ⟨Abl.:⟩ **Verrichtung,** die; -, -en: **a)** ⟨o. Pl.⟩ *das Verrichten, Erledigen von etw.;* **b)** *zu erledigende Arbeit, Angelegenheit:* seinen täglichen -en nachgehen.

verriegeln ⟨sw. V.; hat⟩ [mhd. verrigelen]: *mit einem Riegel verschließen* (Ggs.: entriegeln): die Türen, Fenster v.; die Tür war von innen verriegelt.

verringern [fɛg'rɪŋɐn] ⟨sw. V.; hat⟩: **a)** *kleiner, geringer werden lassen; reduzieren* (1): die Anzahl, die Menge, die Kosten, den Preis von etw. v.; die Geschwindigkeit, das Tempo, den Abstand v.; **b)** ⟨v. + sich⟩ *kleiner, geringer werden:* die Kosten, die Aussichten auf Besserung haben sich verringert; ⟨Abl.:⟩ **Verringerung,** die; -.

verrinnen ⟨st. V.; ist⟩ [mhd. verrinnen]: **1.** *sich fließend, rinnend dahinbewegen u. verschwinden, versickern:* das Wasser verrinnt im Boden, im Sand. **2.** (geh.) *vergehen, dahingehen, verstreichen:* die Stunden, Tage, Minuten verrannen langsam, im Nu; schon ist wieder ein Jahr verronnen.

Verriß, der; ...risses, ...risse [zu ↑verreißen (2)] (Jargon): *sehr harte, vernichtende Kritik* (2 a): einen V. über ein Buch, einen Film, einen Schauspieler schreiben.

verröcheln ⟨sw. V.; hat⟩ (geh.): *röchelnd sterben.*

verrocken ⟨sw. V.; hat⟩: *mit den Mitteln, durch die Elemente der Rockmusik verändern:* einen klassischen Stoff v.; ⟨meist im 2. Part.:⟩ eine verrockte Melodie, Komposition.

verrohen [fɛg'ro:ən] ⟨sw. V.⟩: **a)** *roh, brutal machen* ⟨hat⟩: jahrelange Haft hat ihn total verroht; **b)** *roh, brutal werden* ⟨ist⟩: er ist in der Haft völlig verroht.

verrohren [fɛg'ro:rən] ⟨sw. V.; hat⟩ (Fachspr.): *mit einem Rohr, mit Röhren versehen:* ein Gebäude, ein Bohrloch v.; ⟨Abl.:⟩ **Verrohrung,** die; -, -en (Fachspr.).

Verrohung, die; -, -en ⟨Pl. selten⟩: *das Verrohen.*

verrollen ⟨sw. V.⟩: **1.** *(von einem dumpfen, rollenden Geräusch) verklingen* ⟨ist⟩: ein Schuß, der Donner verrollte in der Ferne. **2.** ⟨v. + sich⟩ (ugs.) *ins Bett, schlafen gehen* ⟨hat⟩: ich verrolle mich jetzt. **3.** (ugs.) *verprügeln* ⟨hat⟩: die beiden haben den Nachbarjungen verrollt.

verrosten ⟨sw. V.; ist⟩: *rostig werden, sich mit Rost überziehen, Rost ansetzen:* die Maschinen verrosten im Regen; ein verrosteter Nagel; mein Wagen ist ganz verrostet (ugs.; *weist viele Roststellen auf*).

verrotten ⟨sw. V.; ist⟩ [zu ↑²rotten]: **1.** *faulen, modern u. sich zersetzen:* das Laub, das Holz verrottet; Ü ihre Sitten verrotteten; eine verrottete Gesellschaft. **2.** *(bes. unter dem Einfluß der Witterung) verderben, zerfallen u. unbrauchbar werden:* die Maschinen verrotten im Freien; allmählich verrottende Gebäude; ⟨Abl.:⟩ **Verrottung,** die; -.

verrucht [fɛg'ru:xt] ⟨Adj.; -er, -este⟩ [mhd. verruochet, eigtl. = acht-, sorglos, adj. 2. Part. von: verruochen = sich nicht kümmern, zu: ruochen = sich kümmern, vgl. ruchlos]: **1.** ⟨nicht adv.⟩ (geh., veraltend) *gemein, schändlich; ruchlos:* eine -e Tat; -e Lügen, Pläne; ein -er Kerl, Mörder. **2.** (oft scherzh.) *lasterhaft, sündig, verworfen:* ein -es Lokal, Viertel; ihre Aufmachung war, wirkte ziemlich v.; ⟨Abl.:⟩ **Verruchtheit,** die; -.

verrücken ⟨sw. V.; hat⟩ /vgl. verrückt/ [mhd. verrücken, auch = verwirren]: *an eine andere Stelle, einen andern Ort rücken; durch Rücken die Lage, den Standort von etw. ändern:* eine Lampe, einen Stuhl, Tisch, Schrank v.; Ü die Grenzen dürfen nicht verrückt werden; **verrückt** [fɛg'rʏkt] ⟨Adj.; -er, -este⟩ [eigtl. 2. Part. von ↑verrücken]: **1.** ⟨nicht adv.⟩ (salopp) *krankhaft wirr im Denken u. Handeln, geistesgestört:* in der Anstalt ist sie nur von -en Menschen umgeben; sie hatte Angst, v. zu werden; und führte ich wie v., als wäre er v. geworden *(der Lärm ist*

unerträglich); du machst mich noch v. *(bringst mich völlig durcheinander)* mit deiner Fragerei; R ich werde v.! *(das ist aber überraschend, erstaunlich, verwunderlich!);* ***wie v.** (ugs.; *außerordentlich viel, stark, schnell*): wie v. laufen; es hat die ganze Nacht wie v. geregnet; **v. spielen** (ugs.: **1.** *nicht die üblichen, gewohnten Verhaltensweisen zeigen, die Beherrschung verlieren u. sich ungewöhnlich benehmen:* der Chef spielt heute mal wieder v. **2.** *nicht mehr richtig funktionieren, nicht so sein, ablaufen wie üblich:* meine Uhr spielt v.; in diesem Jahr spielt das Wetter völlig v.). **2.** (ugs.) *auf absonderliche, auffällige Weise ungewöhnlich, ausgefallen, überspannt, närrisch:* -e Ideen, Einfälle; eine ganz -e Mode; -e Streiche spielen; ein -er Kerl; sie ist ein -es Huhn; das war ein -er Tag; sie kleidet sich -er als alle andern; ⟨subst.:⟩ so etwas Verrücktes!; er hat wieder etwas ganz Verrücktes angestellt; ***auf etw. v. sein** (ugs.; *auf etw. versessen sein, etw. unbedingt haben wollen*): er ist ganz verrückt auf Süßigkeiten; **auf jmdn./nach jmdn. v. sein** (ugs.; *sehr verliebt in jmdn. sein, mit jmdm. geschlechtlich verkehren wollen*): er ist ganz v. auf dieses Mädchen/ nach diesem Mädchen. **3.** ⟨intensivierend bei Adj.⟩ (ugs.) *über die Maßen, außerordentlich, sehr:* der Tee war v. heiß (Dorpat, Ellenbogenspiele 166); ⟨subst. zu 1 u. 2:⟩ **Verrückte,** der u. die; -n, -n ⟨Dekl. ↑Abgeordnete⟩; ⟨Abl. zu 1 u. 2:⟩ **Verrücktheit,** die; -, -en. **1.** ⟨o. Pl.⟩ *das Verrücktsein.* **2.** *verrückter* (2) *Einfall, Überspanntheit;* **Verrücktwerden,** das; -s bes. in der Fügung **das/es ist [ja] zum V.** (ugs., übertreibend; *das, es ist [ja] zum Verzweifeln*).

Verruf, der [zu ↑verrufen] meist in den Wendungen **in V. kommen/geraten** *(einen schlechten, üblen, zweifelhaften Ruf bekommen, als etw. ins Gerede kommen);* **jmdn. in V. bringen** *(bewirken, daß jmd., etw. einen schlechten, üblen, zweifelhaften Ruf bekommt, als etw. ins Gerede kommt);* **verrufen** ⟨Adj.; nicht adv.⟩ [eigtl. 2. Part. von veraltet verrufen = in schlechten Ruf bringen]: *in einem schlechten, zweifelhaften Ruf stehend, übel beleumundet, berüchtigt:* eine -e Gegend; ein -es Viertel, Lokal; als Geschäftsmann ist er ziemlich v.; **Verrufserklärung,** die; -, -en: *Boykott* (1).

verrühren ⟨sw. V.; hat⟩: *durch Rühren vermischen, vermengen:* wenig Sahne in der Soße v.

verrunzelt ⟨Adj.; nicht adv.⟩: *sehr runzelig, voller Runzeln:* ein -es Gesicht.

verrußen ⟨sw. V.⟩: **1.** *rußig werden, von Ruß bedeckt, durch Ruß verstopft o. ä. werden* ⟨ist⟩: in diesem Stadtteil verrußen die Gebäude sehr schnell; verrußte Zündkerzen. **2.** (seltener) *rußig machen, werden lassen; mit Ruß bedecken* ⟨hat⟩: die Fabrik hat die ganze Gegend verrußt.

verrutschen ⟨sw. V.; ist⟩: *sich durch Rutschen verschieben:* die Pakete verrutschten; der Rock war ihr verrutscht.

Vers [fɛrs], der; -es, -e [mhd., ahd. vers < lat. versus, eigtl. = das Umwenden (der Erde durch den Pflug u. die dadurch entstandene Furche), zu: versum, 2. Part. von: vertere = wenden]: **1.** *durch Metrum, Rhythmus, Zäsuren gegliederte, eine bestimmte Anzahl von Silben, oft einen Reim aufweisende Zeile einer Dichtung in gebundener Rede wie Gedicht, Drama, Epos:* gereimte, reimlose, jambische, -e; holprige, schlechte, gedrechselte, kunstvolle, lustige, obszöne -e; diese -e sind nicht; verändern, niederschreiben, lesen, deklamieren; die Strophen dieses Gedichtes haben vier -e; etw. in -e abfassen, schreiben; ***leoninischer V.** (Verslehre; *Hexameter, bei den Penthemimeres u. Versende durch Reime gebunden sind;* mlat. versus Leoninus, viell. nach Papst Leo I. [gest. 461]); **saturnischer V.** (Verslehre; *ältestes lateinisches Versmaß aus einer variablen Langzeile mit fünf Hauptakzenten u. Diärese* (2) *vor dem vierten Hauptakzent sowie einer beliebigen Zahl von Nebenakzenten od. unbetonten Silben;* spätlat. versus Saturnius, nach dem Gott Saturn); **sich** ⟨Dativ⟩ **einen V. auf etw./aus etw. machen können** *(etw. verstehen, begreifen, sich etw. erklären können):* mit der Zeit konnte er sich auf ihr Verhalten/aus ihrem Verhalten einen V. machen. **2. a)** *Strophe eines Gedichtes, Liedes, bes. eines Kirchenliedes:* die Gemeinde sang die -e eins, zwei und fünf; **b)** *kleinster Abschnitt des Textes der Bibel:* er predigte über Lukas zwei, V.; **Vers-** (Vers 1) ⟨~**drama,** das (Literaturw.): *in Versen abgefaßtes Drama;* ~**ende,** das; ~**epos,** das: vgl. ~**drama;** ~**erzählung,** die (Literaturw.): vgl. ~**drama;** ~**fuß,** der (Verslehre): *kleinste rhythmische Einheit eines Verses, die sich aus einer charakteristischen Reihung von langen u. kurzen od. betonten*

u. unbetonten Silben ergibt; ~**komödie,** die (Literaturw.): vgl. ~drama; ~**kunst,** die: svw. ↑Dichtkunst (1); ~**künstler,** der (oft scherzh.): *Dichter, der in Versen, in gebundener Rede schreibt;* ~**legende,** die: vgl. ~erzählung; ~**lehre,** die: svw. ↑Metrik (1); ~**maß,** das: svw. ↑Metrum (1); ~**novelle,** die (Literaturw.): vgl. ~erzählung; ~**roman,** der (Literaturw.): *romanartige Verserzählung;* ~**takt,** der: svw. ↑Takt (2 b); ~**wissenschaft,** die (selten): svw. ↑Metrik (1).

versachlichen [fɛɐ̯'zaxlɪçn̩] ⟨sw. V.; hat⟩: *in eine sachliche (1) Form bringen; in sachlicher, objektiver, nüchterner Form darstellen:* er war bemüht, die Diskussion stärker zu v.; ⟨Abl.:⟩ **Versachlichung,** die; -.

versacken ⟨sw. V.; ist⟩ [zu ↑²sacken] (ugs.): **1. a)** *versinken, untergehen:* der Kahn versackte; **b)** *in etw. einsinken:* die Räder versackten im Schlamm, im Schnee. **2.** *sich senken:* die Fundamente versackten. **3.** *sich absaufen* (2): der Motor versackte. **4.** *eine liederliche, unsolide Lebensweise annehmen, allmählich verkommen:* in der Großstadt v.; gestern abend sind wir ganz schön versackt *(haben wir lange gefeiert u. viel getrunken).*

versagen ⟨sw. V.; hat⟩ [mhd. versagen, ahd. farsagēn]: **1. a)** *das Geforderte, Erwartete nicht tun, leisten können, nicht erreichen; an etw. scheitern:* kläglich, total v.; bei einer Aufgabe, im Examen, im Leben völlig v.; die Schule, das Elternhaus, die Regierung hat versagt; hier versagte die ärztliche Kunst; ⟨subst.:⟩ das Unglück ist auf menschliches Versagen zurückzuführen; **b)** *plötzlich aufhören zu funktionieren, nicht mehr seine Funktion erfüllen:* der Motor, der Revolver versagte; in der Kurve versagten die Bremsen; vor Aufregung versagte ihre Stimme *(konnte sie nicht mehr sprechen).* **2.** (geh.) **a)** *verweigern, nicht gewähren:* jmdm. seine Hilfe, Unterstützung, seine Anerkennung, den Gehorsam, eine Bitte, einen Wunsch v.; er hat diesem Plan seine Zustimmung versagt *(hat ihm nicht zugestimmt);* Kinder blieben uns versagt *(konnten wir nicht bekommen,* Fallada, Trinker 9); ⟨auch unpers.:⟩ es war uns versagt *(nicht gestattet),* diesen Raum zu betreten; **b)** *auf etw. verzichten, es sich nicht gönnen, zugestehen:* in dieser Zeit mußte ich mir vieles, manchen Wunsch v.; er versagte es sich, darauf zu antworten; **c)** ⟨v. + sich⟩ *sich für jmdn., etw. nicht zur Verfügung stellen, sich nicht zu etw. bereit finden:* die Armee versagte sich dem Diktator; sie versagte sich ihm *(gab sich ihm nicht hin);* ⟨Abl. zu 1:⟩ **Versager,** der; -s, -: **a)** *jmd., der [immer wieder] versagt, der das Erwartete nicht leisten kann:* beruflich ist er ein glatter V.; in der Liebe kein V. sein; **b)** *etw., was nicht den erwarteten Erfolg hat, nicht seine Funktion erfüllt:* das Buch, Theaterstück war ein V.; **c)** *bei etw. plötzlich auftretender Mangel, Fehler; Ausfall:* Außer einer minimalen Vergaserverstopfung gab es ... keine V. (Auto 8, 1965, 24); **Versagung,** die; -, -en: *das Versagen* (2 a, b): die V. der Arbeitserlaubnis.

Versal [vɛr'za:l], der; -s, ...lien [...ljən] ⟨meist Pl.⟩ [zu lat. versus (↑Vers), eigtl. = großer Buchstabe am Anfang eines Verses] (Druckw.): *Großbuchstabe;* ⟨Zus.:⟩ **Versalbuchstabe,** der (Druckw.).

versalzen ⟨sw. V.⟩ [1: mhd. versalzen]: **1.** ⟨hat versalzen⟩ *zu stark salzen, durch Zufügen von zuviel Salz verderben:* das Essen v.; die Suppe ist total versalzen. **2.** ⟨hat versalzt⟩ (ugs.) *verderben, zunichte machen:* er hat mir die ganze Freude, das Vergnügen versalzen; jmdm. seine Pläne v. *(jmds. Pläne durchkreuzen)* **3.** ⟨ist versalzt⟩ (Fachspr.) *salzig, von Salzen durchzogen, durchsetzt werden:* sich mit Salz bedecken: der Boden versalzt immer mehr; der Boden ist versalzt; ⟨Abl. zu 3:⟩ **Versalzung,** die; -, -en.

versammeln ⟨sw. V.; hat⟩ [mhd. versamenen]: **1. a)** *zusammenkommen lassen, zusammenrufen, zu einer Zusammenkunft veranlassen:* die Schüler in der Aula, die Gemeinde in der Kirche v.; er versammelte seine Leute um sich; **b)** ⟨v. + sich⟩ *sich zu mehreren, in größerer Anzahl zusammenfinden, treffen; zusammenkommen:* sich in der Kantine, vor der Schule, zu einer Andacht v.; wir versammelten uns um den Eßtisch; er sah, alle bereits versammelt waren; er gab die Erklärung vor versammelter Zuhörerschaft, Mannschaft ab. **2.** (Reiten) *(ein Pferd) zu erhöhter Aufmerksamkeit zwingen* [u. in die richtige Ausgangsposition bringen]: vor dem Hindernis versammelte er seinen Schimmel; ⟨Abl.:⟩ **Versammlung,** die; -, -en: **1. a)** ⟨o. Pl.⟩ *das Versammeln, Sichversammeln, Zusammenkommen;* **b)** *Zusammenkunft, Beisammensein mehrerer, meist einer größeren Anzahl von Personen zu einem bestimmten Zweck:*

eine öffentliche, politische V.; die V. ist gut, schlecht besucht; die V. findet abends in der Kantine statt; eine V. einberufen, abhalten, leiten, auflösen, sprengen, stören, verbieten; ich erkläre hiermit die V. für eröffnet, geschlossen; an einer V. teilnehmen; auf einer V. sprechen; in einer V. sein; von einer V. kommen; zu einer V. gehen; **c)** *mehrere, meist eine größere Anzahl von Personen, die sich zu einem bestimmten Zweck versammelt haben:* eine große, vielköpfige V.; die gesetzgebende V. 2. ⟨o. Pl.⟩ (Reiten) **a)** *das Versammeln eines Pferdes;* **b)** *versammelte Haltung eines Pferdes.*

Versammlungs-: ~**freiheit,** die ⟨o. Pl.⟩: *Recht der Bürger eines Staates, sich zu versammeln, Versammlungen abzuhalten;* ~**leiter,** der; ~**lokal,** das: *Lokal, in dem eine Versammlung stattfindet;* ~**ort,** der: vgl. ~lokal; ~**raum,** der; ~**recht,** das: vgl. ~freiheit; ~**saal,** der.

Versand [fɛɐ̯'zant], der; -[e]s: **1.** *das Versenden von Gegenständen, bes. von Waren:* der V. der Bücher wird vor Weihnachten abgeschlossen; das Saatgut zum V. fertigmachen. **2.** *für den Versand* (1) *zuständige Abteilung in einem Betrieb:* er arbeitet im V. **3.** kurz für ↑Versandhaus.

versand-, Versand-: ~**abteilung,** die: svw. ↑Versand (2); ~**bereit** ⟨Adj.; o. Steig.; nicht adv.⟩: vgl. ~fertig; ~**buchhandel,** der: vgl. ~handel; ~**fertig** ⟨Adj.; o. Steig.; nicht adv.⟩: *für den Versand* (1) *vorbereitet, fertiggemacht:* -e Waren; ~**geschäft,** das: vgl. ~handel; ~**gut,** das: *Waren, die durch Versand* (1) *befördert werden;* ~**handel,** der: *Handel mit Waren, bei dem das Angebot u. der Verkauf nicht in Läden erfolgen, sondern durch Anbieten in Katalogen, Prospekten, Anzeigen u. durch Versenden der Waren an die Käufer;* ~**haus,** das: *Unternehmen, das den Verkauf von Waren durch Versandhandel betreibt,* dazu: ~**hauskatalog,** der; ~**kasten,** der: *Kasten zum Befördern von Versandgut;* ~**kosten** ⟨Pl.⟩: *Kosten, die durch den Versand* (1) *von Waren entstehen.*

versanden ⟨sw. V.; ist⟩: **1.** *sich allmählich mit Sand füllen, von Sand bedeckt, zugedeckt, verschüttet werden:* die Flußmündung, der Hafen versandete immer mehr; die Spuren der Räder waren schon versandet. **2.** *immer schwächer werden, nachlassen u. allmählich ganz aufhören:* Beziehungen v. lassen; die Gespräche, Verhandlungen sind versandet; ⟨Abl. zu 1:⟩ **Versandung,** die; -.

versandt [fɛɐ̯'zant]: ↑versenden.

versat [vɛr'za:til] ⟨Adj.; o. Steig.⟩ [lat. versātilis, zu: versāre, ↑versiert] (bildungsspr. veraltend): **1.** *beweglich, gewandt* (z. B. im Ausdruck 2 a). **2.** *ruhelos; wankelmütig;* ⟨Abl.:⟩ **Versatilität** [...ti'tɛ:t], die; - (bildungsspr. veraltend): *versatile Art, Beschaffenheit.*

Versatz, der; -es: **1.** (selten) *das Versetzen, Verpfänden.* **2.** (Bergmannsspr.) **a)** *das Ausfüllen von Hohlräumen, die durch den Abbau entstanden sind, mit Gestein;* **b)** *für den Versatz* (2 a) *verwendetes Gestein.*

Versatz-: ~**amt,** das (südd., österr.): svw. ↑Leihhaus; ~**material,** das ⟨o. Pl.⟩ (Bergmannsspr.): svw. ↑Versatz (2 b); ~**stück,** das: *leicht bewegliches, beliebig zu versetzendes Teil der Bühnendekoration:* in diesem Versatzstücke waren zwei kleine Bäume; Ü inhaltliche -e einer Theorie.

versaubeuteln [fɛɐ̯'zaʊ̯bɔʏ̯tl̩n] ⟨sw. V.; hat⟩ [weitergebildet aus ↑versauen] (ugs.): **1.** *durch unreinliche, unachtsame Behandlung verderben; beschmutzen:* paß doch auf, du hast wieder dein ganzes Kleid versaubeutelt. **2.** *durch Unachtsamkeit verlieren, verlegen:* seine Schlüssel v.; **versauen** ⟨sw. V.; hat⟩ (derb): **1.** *sehr schmutzig machen, stark beschmutzen:* seine Kleidung v. **2.** *völlig verderben, zunichte machen:* die Klassenarbeit v.; er hat uns dadurch den ganzen Abend versaut.

versauern [fɛɐ̯'zaʊ̯ɐn] ⟨sw. V.; ist⟩: **1.** *sauer werden, an Säure gewinnen:* der Wein versauert; die Wiesen sind versauert. **2.** (ugs.) *aus Mangel an geistigen, kulturellen, unterhaltsamen o. ä. Angeboten geistig verkümmern.*

versaufen ⟨st. V.⟩ /vgl. versoffen/: **1.** (derb) *vertrinken* (a) ⟨hat⟩: den ganzen Lohn v. (landsch. salopp): *ertrinken* ⟨ist⟩. **3.** (Bergmannsspr.) *ersaufen* (2 a) ⟨ist⟩.

versäumen ⟨sw. V.; hat⟩ [mhd. versümen, ahd. firsūmen]: **1. a)** *nicht rechtzeitig dasein, kommen u. deshalb nicht erreichen; verpassen* (a): den Zug, den Omnibus v.; er hat den richtigen Zeitpunkt versäumt; **b)** *nicht wahrnehmen, nicht besuchen, nicht dabeisein:* einen wichtigen Termin, die Verabredung, Zusammenkunft, ein Treffen v.; er hat ziemlich lange den Unterricht versäumt; **c)** *unterlassen, nicht erfüllen, nicht tun:* seine Pflicht, seine Aufgaben v.;

er versäumte nicht, die Verdienste seines Vorgängers zu würdigen; ⟨subst. 2. Part.:⟩ Versäumtes nachholen; **d)** *ungenutzt vorübergehen lassen; verpassen* (1 b): eine gute Gelegenheit, sein Glück v.; wir haben viel Zeit versäumt; er will nichts v.; er hat Angst, etwas zu v.; da hast du viel versäumt *(hast dir viel entgehen lassen);* die schönsten Jahre seines Lebens v. **2.** ⟨v. + sich⟩ (landsch.) *sich zu lange mit etw. aufhalten, bei etw. verweilen:* er hat sich bei der Arbeit versäumt; ⟨Abl.:⟩ **Versäumnis,** das; -ses, -se, veraltet auch: die; -, -se: *etw., was man nicht hätte versäumen* (1 c), *unterlassen dürfen; Unterlassung:* ein schweres, verhängnisvolles V.; die -se der Eltern gegenüber ihren Kindern; jmdm. ein V. nachweisen; ein V. wiedergutmachen; ⟨Zus.:⟩ **Versäumnisurteil,** das (jur.): *Urteil in einem Zivilprozeß gegen eine Partei auf Grund einer Säumnis* (2 a).

verschachern ⟨sw. V.; hat⟩ (abwertend): *schachernd, feilschend verkaufen:* den Familienschmuck v.

verschachtelt [fɛɐ̯'ʃaxtlt] ⟨Adj.; nicht adv.⟩: *wie ineinandergefügt, ineinandergeschoben wirkend [u. dadurch etwas verwirrend, unübersichtlich]:* eine -e Altstadt; -e Straßen und Gassen; Ü ein -er Satz, Bericht.

verschaffen ⟨sw. V.; hat⟩ [mhd. verschaffen = weg-, abschaffen; vermachen]: **a)** *beschaffen, besorgen:* jmdm., sich Geld, Arbeit, eine Stellung, eine Unterkunft v.; du mußt dir unbedingt einen Ausweis, Papiere, ein Alibi v.; wie hat er sich nur diese Informationen verschafft?; b) *dafür sorgen, daß jmdm. etw. zuteil wird, jmd. etw. bekommt:* du mußt dir Respekt, Geltung, dein Recht v.; ich wollte mir erst Gewißheit v.; dieser Umstand verschaffte mir die Möglichkeit *(ermöglichte es mir),* unauffällig wegzugehen; was verschafft mir die Ehre, das Vergnügen Ihres Besuches?

verschalen ⟨sw. V.; hat⟩: **1.** *mit Brettern, Holzplatten o. ä.* *bedecken, verkleiden, auskleiden:* Türen und Fenster, die Wände eines Raums, einen Raum v.; ein mit Brettern verschaltes Erdloch. **2.** svw. ↑schalen.

verschalken ⟨sw. V.; hat⟩ (Seemannsspr.): svw. ↑schalken.

verschallen ⟨st. u. sw. V.; ist⟩ /vgl. verschollen/ (veraltet, selten): *aufhören zu schallen, zu klingen; verklingen:* seine Schritte verschallten/verschollen in der Ferne.

verschalten, sich: *falsch schalten* (2 a).

Verschalung, die; -, -en: **1.** *das Verschalen.* **2.** *Material, bes. Bretter, Holzplatten o. ä., mit dem etw. verschalt ist.*

verschämt [fɛɐ̯'ʃɛ:mt] ⟨Adj.; -er, -este⟩ [mhd. verschamt, -schemt]: *sich ein wenig schämend; Scham empfindend u. ein wenig verlegen; schüchtern u. zaghaft:* ein -es Lächeln; eine -e Geste; sie sah, lächelte ihn v. an; ⟨Abl.:⟩ **Verschämtheit,** die; -: das Verschämtsein.

verschandeln [fɛɐ̯'ʃandln] ⟨sw. V.; hat⟩ [zu ↑Schande] (ugs.): *verunstalten, verunzieren:* ein Stadtbild, die Landschaft v.; die Narbe verschandelte *(entstellte)* ihr Gesicht; ⟨Abl.:⟩ **Verschandelung,** (seltener:) **Verschandlung,** die; -, -en.

verschanzen ⟨sw. V.; hat⟩ [zu ↑¹Schanze] (Milit. früher) **a)** *durch Schanzen, Einrichtung von Befestigungen o. ä. sichern, befestigen:* ein Lager, eine Stellung v.; **b)** ⟨v. + sich⟩ *sich durch eine befestigte Stellung, hinter einer* ¹*Schanze o. ä. gegen einen Feind schützen:* die Truppen verschanzten sich hinter dem Bahndamm, in der Fabrikhalle; Ü sich in seinem Büro v. *(dorthin zurückziehen, um ungestört zu sein);* sich verschanzt sich hinter einer Zeitung *(verbarg sich dahinter).* **2.** *etw. als Ausrede, Ausflucht benutzen, etw. zum Vorwand nehmen:* er verschanzt sich hinter Ausflüchten, faulen Ausreden; Lisa, die sich ins Gesellschaftliche verschanzt (Frisch, Gantenbein 376); ⟨Abl.:⟩ **Verschanzung,** die; -, -en.

verschärfen ⟨sw. V.; hat⟩: **a)** *schärfer* (9), *heftiger spürbar machen; stärker, massiver, strenger, rigoroser werden lassen; steigern, verstärken:* die Kontrolle, Zensur, Strafe v.; das Tempo v. *(beschleunigen);* Gegensätze v.; etw. verschärft *(erhöht)* jmds. Aufmerksamkeit; dieser Umstand hat die Lage, Krise erheblich verschärft *(verschlimmert, zugespitzt);* verschärftes *(strengeres, härteres)* Training; **b)** ⟨v. + sich⟩ *schärfer* (9), *heftiger, größer, stärker werden; steigern, verstärken:* die Gegensätze, Schwierigkeiten, politischen Spannungen verschärften sich immer mehr; die Lage hat sich verschärft *(ist schwieriger geworden, hat sich zugespitzt);* ⟨Abl.:⟩ **Verschärfung,** die; -, -en.

verscharren ⟨sw. V.; hat⟩: **a)** *scharrend mit Erde bedecken, oberflächlich vergraben:* der Hund verscharrt einen Knochen; er hat den Revolver im Wald verscharrt; **b)** (oft

abwertend) *achtlos, oft heimlich irgendwo begraben:* die Flüchtlinge verscharrten den Toten am Wegrand.

verschatten ⟨sw. V.; hat⟩ (geh.): *durch Schatten, mattes Licht dunkler erscheinen lassen; Schatten auf etw. werfen:* die Zweige des Baumes verschatten ihr Gesicht, ihre Gestalt; ⟨Abl.:⟩ **Verschattung,** die; -, -en.

verschätzen ⟨sw. V.; hat⟩: **a)** (seltener) *falsch einschätzen:* eine Entfernung, die Größe von etw. v.; **b)** ⟨v. + sich⟩ *sich beim Schätzen, Einschätzen, Beurteilen von etw. täuschen:* du hast dich in der Entfernung verschätzt; er hat sich bei ihrem Alter um fünf Jahre verschätzt.

verschauen, sich ⟨sw. V.; hat⟩ (österr.): *sich verlieben.*

verschaukeln ⟨sw. V.; hat⟩: *irreführen, täuschen u. dabei betrügen, hintergehen, als Konkurrenten o. ä. ausschalten:* sich nicht v. lassen; die Verbraucher werden von der Werbung in Funk und Fernsehen oft verschaukelt.

verscheiden ⟨st. V.; ist⟩ [mhd. verscheiden] (geh.): *sterben:* er verschied nach langer, schwerer Krankheit.

verscheißen ⟨st. V.; hat⟩ (derb): *mit Kot verunreinigen:* verschissene Unterhosen; * [es] bei/mit jmdm. verschissen haben (derb; es mit jmdm. verdorben haben, bei jmdm. in Ungnade gefallen sein):* du hast bei mir verschissen rückwirkend bis zur Steinzeit; **verscheißern** [fɛɐ̯'ʃaɪsɐn] ⟨sw. V.; hat⟩ (derb): *veralbern, zum Narren halten:* wenn du glaubst, du kannst uns v., irrst du dich.

verschenken ⟨sw. V.; hat⟩: **1.** *schenkend weggeben, austeilen; als Geschenk überreichen:* seine Bücher, alle seine Sachen v.; an die Damen verschenkte er Rosen; Ü ein Lächeln v.; an jmdn. sein Herz v. *(jmdm. zuteil werden lassen).* **2.** ⟨v. + sich⟩ (geh.) *sich jmdm. hingeben* (2 b): sie wollte sich nicht an ihn v. **3.** *ungewollt, unnötigerweise abgeben, vergeben, nicht nutzen:* durch die ungeschickte Möblierung habt ihr viel Raum verschenkt; der Weitspringer hat (beim Absprung) einige Zentimeter verschenkt; den Sieg v. *(die gute Gelegenheit dazu nicht nutzen);* die Mannschaft hat keine Punkte zu v. *(braucht dringend jeden Punkt).*

verscherbeln ⟨sw. V.; hat⟩ [H. u., viell. zu spätmhd. scher(p)f, ↑Scherflein] (ugs.): *verramschen:* seinen Schmuck v.

verscherzen ⟨sw. V.; hat⟩: *durch leichtfertiges, unbedachtes, rücksichtsloses o. ä. Verhalten verlieren, einbüßen:* sich jmds. Gunst, Zuneigung, Freundschaft v.

verscheuchen ⟨sw. V.; hat⟩: *durch Scheuchen vertreiben, fortjagen:* die Fliegen v.; der Lärm hat die Hasen verscheucht; Ü vergebens versuchte er seine Müdigkeit zu v.

verscheuern ⟨sw. V.; hat⟩ [H. u., viell. umgeformt aus verscheuchen; verschuern = tauschen] (ugs.): *verscherbeln.*

verschicken ⟨sw. V.; hat⟩ [mhd. verschicken]: **1.** svw. ↑versenden. **2.** *zur Erholung, in eine Kur o. ä. schicken, reisen lassen:* einen Kranken, Erholungsbedürftige [zur Kur] v.; die Kinder wurden an die See, aufs Land verschickt; ⟨Abl.:⟩ **Verschickung,** die; -, -en.

verschiebbar [fɛɐ̯'ʃi:pba:ɐ̯] ⟨Adj.; o. Steig. nicht adv.⟩: *sich verschieben* (1 a, 2 a) *lassend; geeignet verschoben zu werden;* **Verschiebebahnhof,** der; -[e]s, ...höfe: *Rangierbahnhof;* **verschieben** ⟨st. V.⟩ [mhd. verschieben]: **1. a)** *an eine andere Stelle, einen anderen Ort schieben; durch Schieben die Lage, den Standort von etw. ändern:* den Schrank ein wenig, um einige Zentimeter v.; Ü das verschiebt *(verändert)* die Perspektive, das ganze Bild; **b)** ⟨v. + sich⟩ *an eine andere Stelle, einen anderen Standort, in eine andere Lage geschoben werden, geraten:* der Teppich verschiebt sich immer wieder; ihr Kopftuch hatte sich verschoben *(war verrutscht).* **2. a)** *auf einen späteren Zeitpunkt verlegen, für etw. einen späteren Zeitpunkt festlegen, bestimmen:* einen Termin v.; eine Reise, den Urlaub v.; die Operation muß auf einen späteren Zeitpunkt verschoben werden; der Beginn der Vorstellung verschiebt sich um einige Minuten. **3.** (salopp) *in unerlaubter, gesetzwidriger Weise verkaufen, Handel mit etw. treiben:* Kaffee, Zigaretten, Schnaps v.; er verschob die Sachen auf dem schwarzen Markt; Waren, Devisen ins Ausland v.; ⟨Abl.:⟩ **Verschiebung,** die; -, -en.

verschieden [fɛɐ̯'ʃi:dn] ⟨Adj.⟩ [eigtl. = sich getrennt habend, adj. 2. Part. von ↑verscheiden]: **1.** ⟨o. Komp.⟩ *voneinander abweichend, Unterschiede aufweisend, sich voneinander unterscheidend:* -er Auffassung, Meinung, Ansicht sein; -e,

die -sten Interessen haben; zwei ganz -e Farben, Stoffe, Qualitäten; Kleider in -er Ausführung; die -e Bewertung einer Sache; etw. auf -e Weise ausdrücken; die beiden sind sehr v., sind v. wie Tag und Nacht; die Gläser sind in/nach Form, Farbe, Größe v.; das ist von Fall zu Fall v.; die beiden Pakete sind v. groß, v. schwer; das kann man v. beurteilen; die Arbeiten sind v. ausgefallen; über etw. v. denken. **2.** ⟨dem Indefinitpron. u. unbest. Zahlwort nahestehend; o. Steig.⟩ **a)** ⟨Pl.; attr. u. alleinstehend⟩ *mehrere, einige, manche:* -e Zuschauer waren unzufrieden; -e gewichtige Gründe sprechen dafür; durch den Einspruch -er Delegierter/(auch:) Delegierten; -e [der Anwesenden] äußerten sich unzufrieden; **b)** ⟨Sg.; alleinstehend⟩ *einiges, manches, dieses u. jenes:* -es war mir unklar; diese Vorschriften lassen -es *(manches)*/⟨auch subst.:⟩ Verschiedenes *(Dinge verschiedener Art)* nicht zu; das behandeln wir unter dem Tagesordnungspunkt Verschiedenes *(Punkt, der Themen verschiedener Art umfaßt).*

verschieden-, Verschieden-: ∼**artig** ⟨Adj.⟩: *Inhalte, Merkmale unterschiedlicher Art aufweisend, verschieden (1) beschaffen:* -e Aufgaben, Sachverhalte; -e Mittel anwenden; die Materialien sind sehr v., dazu: ∼**artigkeit,** die ⟨o. Pl.⟩; ∼**farbig** ⟨Adj.; o. Steig.; nicht adv.⟩: **a)** *unterschiedlich gefärbt:* drei -e Sorten, Wollsorten; **b)** *mehrere verschiedene Farben aufweisend, mehrfarbig:* -er Marmor; ∼**gestaltig** [-gəstaltıç] ⟨Adj.; o. Steig.; nicht adv.⟩: *von verschiedenerlei Gestalt.*

verschiedenemal [auch: -́–––́–] ⟨Adv.⟩ *verschiedene Male, mehrmals, öfter:* er hat sich v. nach dir erkundigt; **verschiedenerlei** ⟨unbest. Gattungsz.; indekl.⟩ [↑-lei]: *verschiedene voneinander abweichende Dinge, Arten, Eigenschaften o. ä. umfassend:* etw. hat v. Ursachen; es gab v. Käse; ⟨alleinstehend:⟩ auf v. verzichten müssen; **Verschiedenheit,** die; -, -en: *verschiedene (1) Art, unterschiedliche Beschaffenheit;* **verschiedentlich** [fɛɐ̯ˈʃiːdn̩tlıç] ⟨Adv.⟩: *verschiedenemal, mehrmals, öfter:* er hat schon v. darauf hingewiesen.

verschießen ⟨st. V.⟩ [mhd. verschieʒen]: **1.** ⟨hat⟩ **a)** *als Munition, Geschoß beim Schießen verwenden:* Diese Raketenwaffe ... könne Atomsprengköpfe v. (FAZ 2. 8. 61, 4); **b)** *durch Schießen verbrauchen:* er hat alle Patronen, die Hälfte der Munition verschossen. **2.** (Fußball) *durch ungenaues, unplaziertes Schießen nicht zu einem Tor nutzen* ⟨hat⟩ einen Freistoß, Elfmeter v. **3.** ⟨v. + sich⟩ (ugs.) *sich heftig verlieben* ⟨hat⟩: er ist unheimlich, bis über beide Ohren in sie verschossen. **4.** *an Farbe, farblicher Intensität verlieren u. blasser, heller werden; verblassen* ⟨ist⟩: diese Farbe verschießt schnell in der Sonne; verschossene Gardinen.

verschiffen ⟨sw. V.; hat⟩: **1.** *mit einem Schiff transportieren:* Waren, Getreide, Kohlen v.; die Truppen wurden in den Pazifik verschifft. **2.** ⟨v. + sich⟩ **a)** (derb) *verpinkeln;* **b)** (salopp) *verpissen (2);* ⟨Abl. zu 1:⟩ **Verschiffung,** die; -, -en; ⟨Zus. zu 1:⟩ **Verschiffungshafen,** der.

verschilfen ⟨sw. V.; ist⟩: *mit Schilf zuwachsen.*

verschimmeln ⟨sw. V.; ist⟩: *schimmelig werden:* das Brot, die Marmelade verschimmelt, war schon ganz verschimmelt; Ü seine Bücher verschimmelten in Bibliotheken.

verschimpfieren ⟨sw. V.; hat⟩ (veraltet): *beschimpfen.*

Verschiß, der [aus der Studentenspr.] nur in den Wendungen **in V. geraten/kommen** (derb; *sein Ansehen, seinen guten Ruf verlieren, in Ungnade fallen*): er ist bei seinem Chef total in V. geraten; **jmdn. in V. tun** (derb; *dafür sorgen, daß jmd. sein Ansehen, seinen guten Ruf verliert*).

verschlacken ⟨sw. V.; ist⟩: **1.** *sich mit [sich ablagernder] Schlacke (1, 2) füllen:* der Ofen verschlackt. **2.** (Geol.) *zu Schlacke (3) werden:* die Lava ist verschlackt; ⟨Abl.:⟩ **Verschlackung,** die; -, -en.

¹**verschlafen** ⟨sw. V.; hat⟩/vgl. ²verschlafen/ [mhd. verslāfen, ahd. farslāfan]: **1.** *den zum Aufstehen festgesetzten Zeitpunkt versäumen, weil man nicht pünktlich aufgewacht ist:* ich bin heute morgen zu spät gekommen, weil ich verschlafen habe; ⟨auch v. + sich:⟩ er hat sich gestern verschlafen. **2. a)** *schlafend verbringen:* den ganzen Vormittag, sein halbes Leben v.; Ü Man verschlief hier die Revolution von 1918 (merkte gar nichts davon; Koeppen, Rußland 7); **b)** (ugs.) *an etw., was zeitlich festgelegt ist, nicht denken, es vergessen:* einen Termin, die Verabredung v. **3.** *durch Schlaf überwinden; so lange schlafen, bis etw. (bes. etw. Unangenehmes) vorbei ist:* seinen Kummer v.; ²**verschlafen** ⟨Adj.; nicht adv.⟩: *noch vom Schlaf benommen, schlaftrunken:* er war noch ganz v.; Ü er wohnt in einem -en *(ruhig-langweiligen)* Städtchen; ⟨Abl.:⟩ **Verschlafenheit,** die; -.

Verschlag, der; -[e]s, Verschläge [zu ↑¹verschlagen (1)]: **1.** *einfacher, kleiner Raum, dessen Wände aus Brettern bestehen.* **2.** (Tiermed.) sww. ↑Rehe; ¹**verschlagen** ⟨st. V.; hat⟩ /vgl. ²verschlagen/ [mhd. verslahen, ahd. farslahan]: **1. a)** *(mit angenagelten Brettern o. ä.) absperren, verschließen:* die Kiste mit Latten v.; **b)** *(Latten, Bretter o. ä.) durch Nageln verbinden:* der ... kreuzweis verschlagene Lattenzaun (S. Lenz, Brot 159). **2.** (landsch.) *[heftig] verprügeln.* **3.** (Kochk.) *durch kräftiges Rühren, durch Schlagen mit einem Küchengerät vermischen:* Öl, Salz und Pfeffer gut v. **4.** *beim Herum- od. Weiterblättern in einem Buch eine zum Lesen o. ä. bereits aufgeschlagene Seite mit umblättern, so daß man sie erneut suchen muß; verblättern* (1): jetzt hast du [mir] die Seite verschlagen! **5.** (Ballspiele) *so schlagen, daß der Ball nicht in die gewünschte Richtung fliegt od. rollt, nicht ins Ziel trifft:* einen Matchball v. **6.** *etw. Bestimmtes (bes. eine Fähigkeit, ein Gefühl) eine Zeitlang [be]nehmen, rauben:* deine Frechheit hat mir die Sprache verschlagen; der Anblick verschlug ihm den Appetit; ⟨unpers.:⟩ als er das hörte, verschlug es ihm die Rede, Sprache, Stimme. **7.** *durch besondere Umstände, durch Zufall ungewollt irgendwohin gelangen lassen:* der Sturm hatte das Schiff an eine unbekannte Küste verschlagen; der Krieg hatte sie nach Amerika verschlagen; ⟨unpers.:⟩ schon früh hatte es ihn nach Berlin verschlagen. **8.** (meist verneint) **a)** (landsch.) *helfen, nutzen, von Erfolg sein:* das Medikament verschlägt nichts/nicht viel; ... wenn internationale Konferenzen nichts verschlagen *(ausrichten;* Dönhoff, Ära 88); **b)** (veraltend) *[für jmdn.] von Belang sein; etw. ausmachen* (9): wenn er ein Grieche war - was verschlug's? (Hagelstange, Spielball 89). **9.** (Jägerspr.) *(einen Hund) zu viel prügeln, so daß er ängstlich wird:* einen Hund v.; ⟨häufig im 2. Part.:⟩ ein verschlagener Hund. **10.** ⟨v. + sich⟩ **a)** *(von einem Schuß o. ä.) [irgendwo] abprallen u. daher fehlgehen:* das Geschoß verschlug sich; **b)** *(vom Gesperre 2 des Flugwilds) sich trennen [u. davonmachen]:* die Fasanen verschlugen sich; ²**verschlagen** ⟨Adj.⟩ [durch Anlehnung an ↑¹verschlagen (2) eigtl. = durch Prügel klug geworden]: **1.** (abwertend) *auf hinterhältige Weise schlau:* ein -er Blick; v. grinsen. **2.** ⟨o. Steig.; nicht adv.⟩ (landsch.) ²*überschlagen;* ⟨Abl. zu 1:⟩ **Verschlagenheit,** die; -: *das Verschlagensein.*

verschlammen ⟨sw. V.; ist⟩: *schlammig werden;* **verschlämmen** ⟨sw. V.; hat⟩: *mit Schlamm füllen, verstopfen:* die Abfälle haben das Rohr verschlämmt; **Verschlammung,** die; -, -en; **Verschlämmung,** die; -, -en.

verschlampen ⟨sw. V.⟩ (ugs. abwertend): **1.** ⟨hat⟩ **a)** *verlieren, verlegen:* ich habe die Theaterkarten verschlampt; **b)** *vergessen:* ich habe [es] verschlampt, dich anzurufen. **2.** *verwahrlosen; heruntergekommen u. ungepflegt werden* ⟨ist⟩.

verschlanken [fɛɐ̯ˈʃlaŋkn̩] ⟨sw. V.; hat⟩ [zu ↑schlank] (Jargon): *verkleinern, reduzieren:* der Verlag will seine Produktion v.; ⟨Abl.:⟩ **Verschlankung,** die; -, -en (Jargon).

verschlechtern ⟨sw. V.; hat⟩: **1.** *[etw., was schon schlecht ist, noch] schlechter machen:* durch dein Verhalten hast du deine Lage verschlechtert. **2.** ⟨v. + sich⟩ *[noch] schlechter werden:* sein Gesundheitszustand hat sich plötzlich verschlechtert; beim Wechsel seiner Stellung hat er sich verschlechtert *(er verdient jetzt weniger);* ⟨Abl.:⟩ **Verschlechterung,** die; -, -en.

verschleiern [fɛɐ̯ˈʃlaɪ̯ɐn] ⟨sw. V.; hat⟩: **1.** *sich od. etw. mit einem Schleier verhüllen* (Ggs.: entschleiern 1): die Frau verschleiert ihr Gesicht; ich verschleiere mir das Gesicht; die Witwe ging tief verschleiert; Ü der Himmel verschleierte *(bedeckte)* sich; sein Blick verschleierte sich *(wurde verschwommen)* von Tränen verschleierte Augen; eine verschleierte *(belegte)* Stimme. **2.** *durch Irreführung nicht genau erkennen lassen, verbergen:* seine wahren Absichten, Mißstände, einen Betrug, Skandal v.; ⟨Abl.:⟩ **Verschleierung,** die; -, -en; ⟨Zus.:⟩ **Verschleierungstaktik,** die; **Verschleierungsversuch,** der.

verschleifen ⟨st. V.; hat⟩ [mhd. versl. fen = (weg-, ab)schleifen] (Fachspr.): *(etw. Unebenes o. ä.) durch ¹Schleifen (1) glätten:* Unebenheiten v.; Ü das mittelhochdeutsche Wort „wint-brâ" ist zu „Wimper" verschliffen worden; ⟨Abl.:⟩ **Verschleifung,** die; -, -en.

verschleimen ⟨sw. V.; hat⟩: *bewirken, daß sich etw. (bes. die Atemorgane) mit Schleim (1) anfüllt:* diese giftigen Dämpfe verschleimen die Lungen; ⟨meist im 2. Part.:⟩ verschleimte Bronchien ⟨Abl.:⟩ **Verschleimung,** die; -, -en.

Verschleiß [fɛɐ̯'ʃlaɪs], der; -es, -e ⟨Pl. ungebr.⟩ [1: zu ↑verschleißen (1); 2: zu ↑verschleißen (3)]: **1.** *durch langen, häufigen o. ä. Gebrauch verursachte starke Abnutzung, die den Gebrauchswert von etw. mindert, durch die etw. verbraucht wird:* ein starker V.; *der menschliche Körper unterliegt einem natürlichen V.; moralischer V.* (Wirtsch.; *durch den wissenschaftlich-technischen Fortschritt verursachte Wertminderung von Maschinen o. ä.).* **2.** (österr.) *Kleinverkauf; Vertrieb.*

verschleiß-, Verschleiß- (Verschleiß 1): ~**erscheinung**, die; ~**fest** ⟨Adj.; nicht adv.⟩: *sehr widerstandsfähig gegen Verschleiß; haltbar,* dazu: ~**festigkeit**, die; ~**frei** ⟨Adj.; o. Steig.; nicht adv.⟩: *keinem Verschleiß unterworfen;* ~**krankheit**, die (Med.); ~**prüfung**, die: *Prüfung der Verschleißfestigkeit von etw.;* ~**teil**, das: *Teil eines Ganzen (bes. einer Maschine), das schneller als die anderen Teile verschleißt.*

verschleißen ⟨st., auch: sw. V.⟩ [1, 2: mhd. verslīzen, ahd. farslīzan, zu ↑schleißen; 3: eigtl. = etw. in kleine Teile spalten u. verkaufen]: **1.** ⟨st. V.; hat⟩ **a)** *durch langen, häufigen o. ä. Gebrauch [vorzeitig] stark abnutzen:* bei dieser Fahrweise verschleißt man die Reifen schneller; **b)** *[vorzeitig] verbrauchen:* der Junge verschleißt alle drei Monate eine Hose; seine Nerven wurden durch die ständigen Streitereien verschlissen; er verschleißt sich in seinem Bemühen, anderen zu helfen. **2.** ⟨st. V.; ist⟩ *sich durch langen, häufigen o. ä. Gebrauch [vorzeitig] stark abnutzen:* diese Maschinen verschleißen schnell. **3.** ⟨st., auch sw. V.; hat⟩ (österr.) *(als Kleinhändler) verkaufen;* ⟨Abl.:⟩ **Verschleißer**, der; -s, - (österr.): *jmd., der etw. verschleißt* (3); **Verschleißerin**, die; -, -nen (österr.): w. Form zu ↑Verschleißer; ⟨Zus. zu 3:⟩ **Verschleißpreis**, der (österr.): *Einzelpreis;* **Verschleißstelle**, die (österr.): *Verkaufsstelle.*

verschleppen ⟨sw. V.; hat⟩: **1.** *gewaltsam irgendwohin bringen:* Dissidenten in Lager v.; *die Einwohner des Ortes wurden im Krieg verschleppt.* **2.** *(bes. Krankheiten) weiterverbreiten:* die Ratten verschleppten die Seuche. **3. a)** *immer wieder hinauszögern; hinausziehen:* einen Prozeß v.; **b)** *(eine Krankheit) nicht rechtzeitig behandeln u. so verschlimmern:* sie hat den Infekt verschleppt; eine verschleppte Grippe; ⟨Abl.:⟩ **Verschleppung**, die; -, -en: *das Verschleppen, Verschlepptwerden;* ⟨Zus.:⟩ **Verschleppungsmanöver**, das: *Manöver, durch das etw. verschleppt (2) werden soll;* **Verschleppungstaktik**, die: vgl. Verschleppungsmanöver.

verschleudern ⟨sw. V.; hat⟩: **1.** *(eine Ware) unter dem Wert, zu billig verkaufen:* die Bauern mußten das Obst v. **2.** (abwertend) *ohne Überlegung in großen Mengen ausgeben:* Steuergelder v.; ⟨Abl.:⟩ **Verschleuderung**, die; -, -en.

verschließbar [fɛɐ̯'ʃliːsbaːɐ̯] ⟨Adj.; o. Steig.; nicht adv.⟩: *sich verschließen lassend:* ein -er Koffer; **verschließen** ⟨st. V.; hat⟩ /vgl. verschlossen/ [mhd. verslieʒen]: **1. a)** *durch Zuschließen unzugänglich machen:* den Schrank, die Schublade v.; er verschloß das Tür war [mit einem Vorhängeschloß, einem Riegel] fest verschlossen; der Besuch stand vor verschlossener Tür *(traf niemanden zu Hause an);* Ü mit seinem schlechten Zeugnis bleiben ihm viele berufliche Möglichkeiten verschlossen; **b)** *machen, daß etw. nach außen hin fest zu ist:* eine Flasche mit einem Korken v.; **c)** *einschließen, [in etw.] einschließen:* seine Vorräte, sein Geld [im Küchenschrank] v.; Ü seine Gedanken, Gefühle in sich, in seinem Herzen v. *(für sich behalten, niemandem mitteilen).* **2.** ⟨v. + sich⟩ **a)** *sein Wesen, seine Gefühle o. ä. nicht zu erkennen geben* (Gegs.: öffnen 2c): sie hatte Angst, das Kind würde sich ihr v.; ein Land, das sich dem Fremden verschließt; sein Charakter bleibt mir verschlossen; **b)** *sich jmdm., einer Sache gegenüber nicht zugänglich zeigen:* sich jmds. besserer Einsicht, jmds. Argumenten, Wünschen v.; er konnte sich diesen Überlegungen nicht v. *(mußte ihre Richtigkeit anerkennen).*

verschlimmbessern ⟨sw. V.; hat⟩ (spött. abwertend) *etw. in der Absicht, es zu verbessern, [nur] schlechter machen:* mit seinen Korrekturen hat er den Aufsatz verschlimmbessert; ⟨Abl.:⟩ **Verschlimmbesserung**, die; -, -en.

verschlimmern [fɛɐ̯'ʃlimɐn] ⟨sw. V.⟩ [1: etw., was schon schlimm ist, noch] schlimmer machen: eine Erkältung verschlimmern seine Krankheit. **2.** ⟨v. + sich⟩ [noch] schlimmer werden: ihr Zustand, das Übel verschlimmerte sich; ⟨Abl.:⟩ **Verschlimmerung**, die; -, -en.

¹**verschlingen** ⟨st. V.; hat⟩ [zu ↑¹schlingen]: *etw., sich umeinander-, ineinanderschlingen, -winden:* die Fäden zu einem Knoten v.; sie verschlang ihre Arme; ⟨häufig im 2. Part.:⟩ verschlungene *(sich windende)* Wege; ein verschlungenes Ornament.

²**verschlingen** ⟨st. V.; hat⟩ [vgl. ²schlingen]: *[hastig, gierig, mit großem Hunger] in großen Bissen u. ohne viel zu kauen essen, fressen:* der Hund verschlang das Fleisch; voller Heißhunger verschlang der Junge die Brötchen; Ü jmdn., etw. mit den Augen, mit Blicken v.; ich habe den Roman in einer Nacht verschlungen *(habe ihn voller Spannung schnell durchgelesen);* der Bau dieser Straße hat Unsummen verschlungen *(gekostet);* die Dunkelheit hatte die beiden verschlungen *(so aufgenommen, daß sie nicht mehr zu sehen waren);* der Lärm verschlang seine Worte. **Verschlingung**, die; -, -en: **1.** *das* ¹*Verschlingen, Verschlungenwerden.* **2.** *Schlinge, Knoten.*

verschlossen [fɛɐ̯'ʃlɔsn̩]: **1.** ↑verschließen. **2.** ⟨Adj.; nicht adv.⟩ *sehr zurückhaltend, in sich gekehrt; wortkarg:* ein -er Mensch; er ist sehr v.; ⟨Abl.:⟩ **Verschlossenheit**, die; -.

verschlucken ⟨sw. V.; hat⟩: **1. a)** *durch Schlucken in den Magen gelangen lassen; hinunterschlucken* (1): [aus Versehen] einen Kern v.; das Kind hat ein Bonbon verschluckt; Ü ich verstehe ihn schlecht, weil er halbe Sätze verschluckt *(nicht [deutlich] ausspricht);* die Teppiche verschluckten seine Schritte *(machten sie unhörbar);* das Dunkel der Nacht hatte ihn verschluckt *(in sich aufgenommen u. unsichtbar gemacht);* **b)** *unterdrücken, nicht äußern:* er hat die Tränen verschluckt; er verschluckte eine böse Bemerkung. **2.** ⟨v. + sich⟩ *etw. in die Luftröhre bekommen:* sich beim Essen, beim Lachen, an der Suppe v.

verschludern ⟨sw. V.; hat⟩ (ugs. abwertend): **1.** *verlieren:* seinen Paß v.; er hat wichtige Akten verschludert. **2.** *durch falsche, nachlässige Behandlung verderben:* schreib ordentlich, du verschluderst ja das ganze Heft. **3.** *vernachlässigen, verkommen lassen:* sein Talent v.

Verschluß, der; Verschlusses, Verschlüsse: **1.** *Vorrichtung, Gegenstand zum Verschließen, Zumachen von etw.:* der V. der Perlenkette schließt nicht; wo ist der V. dieser Flasche? **2.** *[Zustand der] Verwahrung, Aufbewahrung:* etw. hinter, unter V. halten, aufbewahren; Vierzehn Tage jährlich ... Ferien vom V. *(Gefängnis;* Zwerenz, Kopf 36). **3.** (Med.) *das Verschließen:* ein V. des Darms *(Ileus).*

Verschluß-: ~**deckel**, der: *Deckel zum Verschließen von etw.;* ~**kappe**, die: vgl. ~deckel; ~**laut**, der (Sprachw.): *Laut, bei dessen Artikulation der von innen nach außen drängende Luftstrom für einen Moment völlig gestoppt wird; Explosiv-, Plosivlaut, Okklusiv, Klusil* (z. B. p, t, k); ~**sache**, die: *etw., was unter Verschluß aufbewahrt wird; geheime Sache;* ~**schraube**, die; ~**vorrichtung**, die.

verschlüsseln ⟨sw. V.; hat⟩: *(einen Text) nach einem bestimmten Schlüssel* (3 a) *abfassen; chiffrieren* (Ggs.: entschlüsseln a): eine Meldung v.; eine verschlüsselte Nachricht; Daten v. (Information st.; *in einem bestimmten Kode* (1) *übertragen);* Ü der Autor hat seine Aussagen verschlüsselt *(verschleiert, symbolisch dargestellt);* ⟨Abl.:⟩ **Verschlüsselung**, (selten) **Verschlüßlung**, die; -, -en ⟨Pl. selten⟩.

verschmachten ⟨sw. V.; ist⟩ [mhd. versmahten] (geh.): *Entbehrung (bes. Durst, Hunger) leiden u. daran zugrunde gehen:* in der Hitze, vor Durst [fast] v.

verschmähen ⟨sw. V.; hat⟩ [mhd. versmæhen, ahd. farsmāhjan] (geh.): *aus Geringschätzung, Verachtung ablehnen, zurückweisen:* jmds. Hilfe v.; verschmähte *(nicht erwiderte)* Liebe; ⟨Abl.:⟩ **Verschmähung**, die; -.

verschmälern ⟨sw. V.; hat⟩: **1.** *schmaler machen:* die Straße mußte verschmälert werden. **2.** ⟨v. + sich⟩ *schmaler werden:* der Weg verschmälert sich; ⟨Abl.:⟩ **Verschmälerung**, die; -, -en: **1.** *das Verschmälern, Verschmälertwerden.* **2.** *Stelle, an der etw. verschmälert.*

verschmelzen ⟨st. V.⟩ [2: mhd. versmelzen, ahd. farsmelzan]: **1.** *etw., bes. Metalle, verbinden, indem man es schmilzt u. zusammenfließen läßt:* Kupfer und Zink zu Messing v.; Ü nach dem Füllen werden die Ampullen verschmolzen *(ihre Öffnung durch Erhitzen verschlossen);* zwei Dinge zu einer Einheit v. **2.** *durch Schmelzen u. Zusammenfließen zu einer Einheit werden* ⟨ist⟩: Wachs und Honig verschmelzen [miteinander]; Ü die beiden Firmen verschmolzen *(fusionierten)* zu einem Konzern; Musik und Bewegung verschmolzen in ihrer Kür zu einem Ganzen; ⟨Abl.:⟩ **Verschmelzung**, die; -, -en: **1.** *das Verschmelzen, Verschmolzenwerden.* **2.** *verschmolzene Substanz.*

verschmerzen ⟨sw. V.; hat⟩: *mit etw. Unangenehmem*

verschmieren

abfinden, darüber hinwegkommen: eine Niederlage, eine Enttäuschung v.; das ist [leicht] zu v.
verschmieren ⟨sw. V.; hat⟩ [spätmhd. versmirweln]: **1.** *(einen Hohlraum) mit etw. ausfüllen u. die Oberfläche glätten:* die Risse, Fugen in der Wand mit Lehm, Mörtel v. **2.** (ugs.) *etw., was zum Bestreichen, Schmieren dient, verbrauchen:* jetzt habe ich die letzte Butter verschmiert. **3.** *ganz u. gar, an vielen Stellen beschmieren* (2): eine verschmierte Fensterscheibe. **4.** (abwertend) *durch unordentliches Schreiben, Malen ein unsauberes Aussehen geben:* schreib ordentlich, du verschmierst ja die ganze Seite.
verschmitzt [fɛɐ̯ˈʃmɪtst] ⟨Adj.; -er, -este⟩ [eigtl. 2. Part. von älter verschmitzen = mit Ruten schlagen; vgl. schmitzen, ²verschlagen]: *auf lustige Weise listig u. pfiffig:* ein -er kleiner Kerl; ein -er Blick; v. lächeln; ⟨Abl.:⟩ **Verschmitztheit,** die; -: *verschmitztes Wesen, verschmitzte Art.*
verschmockt [fɛɐ̯ˈʃmɔkt] ⟨Adj.; -er, -este⟩ [zu ↑Schmock] (Jargon): *auf die vordergründige Wirkung, den Effekt, Gag hin angelegt u. ohne wirklichen Gehalt:* In dem -en Psychodrama ... zeigt der ... Jungfilmer ... vorgestrige Cinéastenprobleme (Spiegel 48, 1975, 192).
verschmoren ⟨sw. V.; ist⟩: **a)** *durch allzu langes Schmoren verderben:* der Braten ist verschmort; **b)** *durchschmoren.*
verschmuddeln ⟨sw. V.⟩ (ugs. abwertend): **1.** (selten) *schmuddelig machen* ⟨hat⟩: er hat die Gardinen verschmuddelt. **2.** *schmuddelig werden* ⟨ist⟩: helle Teppiche verschmuddeln leicht; ein verschmuddelter Kragen.
verschmust ⟨Adj.; -er, -este; nicht adv.⟩ (ugs.): *ganz u. gar auf Schmusen eingestellt:* der Kleine ist heute sehr v.
verschmutzen ⟨sw. V.⟩: **1.** *ganz schmutzig machen* ⟨hat⟩: er hat mit seinen Straßenschuhen den Teppich verschmutzt. **2.** *auf bestimmte Weise schmutzig werden* ⟨ist⟩: dieser Stoff verschmutzt leicht; ⟨Abl.:⟩ **Verschmutzung,** die; -, -en.
verschnabulieren ⟨sw. V.; hat⟩ (fam.): *mit Genuß aufessen.*
verschnappen, sich ⟨sw. V.; hat⟩ (landsch.): *durch unüberlegtes Reden etw. verraten, sich verplappern.*
verschnaufen ⟨sw. V.; hat⟩: *eine kleine Pause bei etw. einlegen, um Atem zu holen, Luft zu schöpfen:* er setzte sich, um ein wenig zu v.; ⟨auch v. + sich:⟩ warte, ich muß mich kurz v.; ⟨Zus.:⟩ **Verschnaufpause,** die: *kurze Pause zum Verschnaufen:* eine V. machen, einlegen.
verschneiden ⟨unr. V.; hat⟩ [mhd. versnīden, ahd. forsnīdan]: **1.** *zurecht-, beschneiden:* die Hecke, die Büsche v. **2.** *falsch zu-, abschneiden:* ein Kleid, die Haare v. **3.** *aus zurechtgeschnittenen Teilen zusammenfügen:* Text und Bilder zu Collagen v. **4.** *kastrieren:* einen Bullen, Hengste v. **5.** *(zur Verbesserung des Geschmacks od. zur Herstellung minderwertiger, preiswerter Sorten) mit anderem Alkohol vermischen:* Weinbrand, Rum v.; ⟨Abl.:⟩ **Verschneidung,** die; -, -en: **1.** *das Verschneiden, Verschnittenwerden.* **2.** (Bergsteigen) *durch zwei in stumpfem Winkel aufeinandertreffende Wände gebildete Einbuchtung im Fels.*
verschneien ⟨sw. V.; ist⟩ [mhd. versnīen, -snīwen]: *ganz u. gar von Schnee bedeckt werden:* die Wege verschneiten; ⟨meist in 2. Part.:⟩ verschneite Wälder.
verschnellern [fɛɐ̯ˈʃnɛlɐn] ⟨sw. V.; hat⟩ (selten): **1.** *bewirken, daß etw. schneller wird:* das Tempo v. **2.** ⟨v. + sich⟩ *schneller werden:* ihr Schritt verschnellerte sich; ⟨Abl.:⟩ **Verschnellerung,** die; -, -en.
verschnippeln ⟨sw. V.; hat⟩ (landsch.): *verschneiden* (2).
Verschnitt, der; -[e]s, -e: **1. a)** *Verschneidung* (1): Bestimmungen für den V. von Branntwein; **b)** *durch Verschneiden* (5) *hergestelltes alkoholisches Getränk:* V. aus Weinbrand. **2.** *beim Zu-, Zurechtschneiden von Materialien anfallende Reste:* wenn du den Stoff so legst, gibt es zuviel V.; *-ver-schnitt;* *-s:* abwertendes Grundwort in Zus., bes. mit Namen, womit der od. das so Bezeichnete als nur zweitrangig, vielleicht dem im Best. Genannten ähnlich, aber in der Qualität nicht daran heranreichend charakterisiert werden soll: Die halten mich ja doch alle für einen Herberger-Verschnitt, aber damit müssen wir in der Profifußball leben (Hörzu 36, 1975, 20); **Verschnittene,** der; -n, -n ⟨Dekl. ↑Abgeordnete⟩: *Kastrat* (1).
verschnörkeln ⟨sw. V.; hat⟩: *mit [vielen] Schnörkeln versehen:* eine Verzierung zu sehr v.; ⟨meist in 2. Part.:⟩ eine verschnörkelte Schrift; ⟨Abl.:⟩ **Verschnörk[e]lung,** die; -, -en: *schnörkelige Verzierung.*
verschnupfen ⟨sw. V.; hat⟩ /vgl. verschnupft/ [eigtl. = bei jmdm. einen Schnupfen hervorrufen] (ugs.): *verärgern:* jmdn. mit einer Bemerkung v.; ⟨meist in 2. Part.:⟩ wegen

dieser Sache ist der Chef ganz schön verschnupft; **verschnupft** ⟨Adj.; -er, -este⟩: *einen Schnupfen habend:* ich habe mich erkältet und bin ganz v.; v. sprechen.
verschnüren ⟨sw. V.; hat⟩ [spätmhd. versnüeren]: *mit Schnur fest zusammenbinden* (Ggs.: aufschnüren 1 a): ein Paket, ein Bündel alter Zeitungen v.; ein fest verschnürter Karton; ⟨Abl.:⟩ **Verschnürung,** die; -, -en: **1.** *das Verschnüren, Verschnürtwerden.* **2.** *zum Verschnüren von etw. verwendete Schnur:* die V. lösen.
verschollen [fɛɐ̯ˈʃɔlən]: **1.** ↑verschallen. **2.** ⟨Adj.; o. Steig.; nicht adv.⟩ *seit längerer Zeit mit unbekanntem Verbleib abwesend, unauffindbar u. für tot, verloren gehalten:* eine bisher -e antike Handschrift; ihr Vater ist im Krieg v.; ein v. geglaubter Freund; ⟨Abl.:⟩ **Verschollenheit,** die; -.
verschonen ⟨sw. V.; hat⟩: **a)** *keinen Schaden zufügen, nichts Übles tun:* der Sturm hat kaum ein Haus verschont; sie waren von der Seuche verschont worden, geblieben; **b)** *mit etw. Lästigem, Unangenehmem nicht behelligen:* verschone mich mit deinen Fragen, Wünschen.
verschönen ⟨sw. V.; hat⟩ [mhd. verschœnen]: *dadurch, daß man etw. Schönes, Angenehmes unternimmt, macht, schöner machen:* ich habe mir den Abend mit einem Theaterbesuch verschönt; **verschönern** [fɛɐ̯ˈʃøːnɐn] ⟨sw. V.; hat⟩: *[noch] schöner machen:* ein Zimmer mit einer neuen Tapete v.
Verschonung, die; -, -en: *das Verschonen, Verschontwerden.*
Verschönerung, die; -, -en: **1.** *das Verschönern, Verschönertwerden.* **2.** *etw., was etw. verschönert.*
verschorfen [fɛɐ̯ˈʃɔrfn̩] ⟨sw. V.; ist⟩: *sich mit Schorf* (1) *überziehen:* die Wunde ist verschorft; ⟨Abl.:⟩ **Verschorfung,** die; -, -en: **1.** *das Verschorfen.* **2.** *Schicht von Schorf.*
verschrammen ⟨sw. V.; hat⟩ [mhd. verschramen]: **1.** *durch eine od. mehrere Schrammen verletzen, beschädigen:* sich den Ellbogen v.; ich habe beim Einparken den Kotflügel verschrammt. **2.** (selten) *Schrammen bekommen* (Zus.: Gläser aus Kunststoff ... verschrammen leicht (Hörzu 34, 1979, 150); ⟨Abl.:⟩ **Verschrammung,** die; -, -en: **1.** ⟨o. Pl.⟩ *das Verschrammen, Verschrammtwerden.* **2.** *Schramme.*
verschränken ⟨sw. V.; hat⟩ [mhd. verschrenken, ahd. farscrencan = mit einer Schranke umgeben] *(bes. die Gliedmaßen) über Kreuz legen:* er verschränkte die Hände hinterm Kopf, die Arme auf der Brust; mit verschränkten Beinen dastehen; ⟨Abl.:⟩ **Verschränkung,** die; -, -en.
verschrauben ⟨sw. V.; hat⟩: *mit einer od. mehreren Schrauben befestigen:* etw. fest v.; die Teile werden [miteinander] verschraubt; ⟨Abl.:⟩ **Verschraubung,** die; -, -en: **1.** *das Verschrauben, Verschraubtwerden.* **2.** *aus Schrauben bestehende, von Schrauben gehaltene Befestigung.*
verschrecken ⟨sw. V.; hat⟩ [mhd. verschrecken]: *durch etw. verstören,* ²erschrecken.
verschreiben ⟨st. V.; hat⟩ [mhd. verschrīben = schriftlich festsetzen, anordnen]: **1.** ⟨v. + sich⟩ *beim Schreiben einen Fehler machen.* **2.** *durch Schreiben verbrauchen:* zwei Bleistifte, einen Block v. **3.** *schriftlich, durch Ausstellen eines Rezepts verordnen* (1): der Arzt hat ihm Bestrahlungen verschrieben; du solltest dir [vom Arzt] etwas für deinen Kreislauf, gegen dein Rheuma v. lassen. **4.** ⟨v. + sich⟩ *sich einer Sache ganz, mit Leidenschaft widmen:* er hat sich [mit Leib und Seele] der Forschung verschrieben. **5.** *jmdm. den Besitz einer Sache urkundlich zusichern:* den Hof seinem Sohn v.; Faust verschrieb seine Seele dem Teufel; ⟨Abl.:⟩ **Verschreibung,** die; -, -en: **1.** *das Verschreiben* (5), *Verschriebenwerden.* **2.** *Rezept* (1); ⟨Zus.:⟩ **verschreibungspflichtig** ⟨Adj.; o. Steig.; nicht adv.⟩: *nur gegen ärztliche Verschreibung erhältlich:* ein -es Medikament.
verschreien ⟨sw. V.; hat⟩ [spätmhd. verschrīen]: *einer Sache Schlechtes nachsagen:* eine diplomatische Aktion voreilig als Verrat v.; ⟨meist in 2. Part.:⟩ diese Gegend ist wegen zahlreicher Überfälle verschrie[e]n *(verrufen);* er war bei Handwerkern, Geizhals verschrien.
Verschreiber, der; -s, -e (schweiz.): *Schreibfehler.*
verschriften [fɛɐ̯ˈʃrɪftn̩] ⟨sw. V.; hat⟩ (Sprachw.): *durch Übertragen in die geschriebene Form festlegen:* die Sprache v.; **verschriftlichen** [fɛɐ̯ˈʃrɪftlɪçn̩] ⟨sw. V.; hat⟩: *in die geschriebene Form übertragen;* ⟨Abl.:⟩ **Verschriftlichung,** die; -, -en (selten) **Verschriftung,** die; -, -en ⟨Pl. ungebr.⟩ (Sprachw.): *das Verschriften.*
verschroben [fɛɐ̯ˈʃroːbn̩] ⟨Adj.⟩ [eigtl. mundartl. stark gebeugtes 2. Part. von veraltet verschrauben = verkehrt schrauben] (abwertend): *(in Wesen, Aussehen od. Verhalten) absonderlich anmutend:* ein -er alter Mann; -e Ansich-

2772

ten; ⟨Abl.:⟩ **Verschrobenheit,** die; -, -en: **1.** *das Verschroben-sein.* **2.** *verschrobene Handlung, Äußerung.*

verschroten ⟨sw. V.; hat⟩: *zu Schrot (1) verarbeiten.*

verschroten ⟨sw. V.; hat⟩: *zu Schrott verarbeiten:* Maschinen, Schiffe, Flugzeuge v.; ich mußte mein Auto v. lassen; ⟨Abl.:⟩ **Verschrottung,** die; -, -en.

verschrumpeln ⟨sw. V.; ist⟩ (ugs.): *schrumplig werden:* die Äpfel sind im Keller verschrumpelt; **verschrumpfen** ⟨sw. V.; ist⟩ (selten): *verschrumpeln.*

verschuben ⟨sw. V.; hat⟩ [zu ↑Schub] (Jargon): *(in ein anderes Gefängnis) verlegen;* ⟨Abl.:⟩ **Verschubung,** die; -, -en (Jargon).

verschüchtern ⟨sw. V.; hat⟩: *schüchtern machen:* jmdn. mit Drohungen v.; ⟨meist im 2. Part.:⟩ ein verschüchterter kleiner Junge; die Kinder waren völlig verschüchtert; ⟨Abl.:⟩ **Verschüchterung,** die; -, -en.

verschulden ⟨sw. V.⟩ [mhd. verschulden, ahd. farskuldan]: **1.** *die Schuld für etw. tragen* ⟨hat⟩: einen Unfall v.; er hat sein Unglück selbst verschuldet; ⟨subst.:⟩ das ist durch [mein] eigenes, ohne mein Verschulden passiert; ihn trifft kein Verschulden. **2. a)** *in Schulden geraten* ⟨ist⟩: durch seinen aufwendigen Lebensstil ist er immer mehr verschuldet; ⟨häufig im 2. Part.:⟩ eine hoch, bis über die Ohren verschuldete Firma; an jmdn., einer Bank verschuldet sein; **b)** ⟨v. + sich⟩ *Schulden machen* ⟨hat⟩: für den Bau seines Hauses hat er sich hoch v. müssen; ⟨Abl.:⟩ **Verschuldung,** die; -, -en: *das [Sich]verschulden, Verschuldetsein.*

verschulen ⟨sw. V.; hat⟩: **1.** (Fachspr.) *(Jungpflanzen in Baumschulen) in ein anderes Beet pflanzen.* **2.** (oft abwertend) *der Schule, dem Schulunterricht ähnlich gestalten:* das Studium wird immer mehr verschult; ⟨Abl.:⟩ **Verschulung,** die; -, -en.

verschupfen ⟨sw. V.; hat⟩ [spätmhd. verschupfen, zu ↑schupfen] (landsch.): *verstoßen; stiefmütterlich behandeln.*

verschusseln ⟨sw. V.; hat⟩ [zu ↑¹Schussel] (ugs.): **a)** *(aus Unachtsamkeit) verlieren,* ¹*verlegen:* ich habe meine Schlüssel verschusselt; **b)** *vergessen:* einen Termin v.

verschütten ⟨sw. V.; hat⟩ [mhd. verschütten]: **1.** *etw. versehentlich (z. B. beim Stolpern) irgendwohin schütten:* Kaffee, Salz v. **2. a)** *ganz bedecken, [unter sich] begraben:* bei dem Grubenunglück sind mehrere Bergleute verschüttet worden; ***es bei jmdm. verschüttet haben** (landsch., jmds. Wohlwollen verloren haben); **b)** *zuschütten, [mit etw.] auffüllen:* einen Brunnen, Graben [mit Kies] v.; **verschüttgehen** [fɛɐ̯ˈʃʏt-] ⟨unr. V.; ist⟩ [zu gaunerspr. Verschütt = Haft]: **1.** (ugs.) *verlorengehen, abhanden kommen:* mein Regenschirm ist [mir] verschüttgegangen. **2.** (salopp) **a)** *umkommen:* zwei Männer sind bei dem Unternehmen verschüttgegangen; **b)** *unter die Räder kommen:* in der Großstadt, bei einer Sauftour v. **3.** (gaunerspr.) *verhaftet werden:* bei einer Razzia v.; **Verschüttung,** die; -, -en: *das Verschütten, Verschüttetwerden.*

verschwägern [fɛɐ̯ˈʃvɛːɡən], sich ⟨sw. V.; hat⟩: *durch Heirat mit jmdm. verwandt werden:* weder verwandt noch verschwägert sein; ⟨Abl.:⟩ **Verschwägerung,** die; -, -en.

verschwatzen ⟨sw. V.; hat⟩: **1.** *schwatzend verbringen:* den ganzen Morgen v. **2.** ⟨v. + sich⟩ *unabsichtlich etw. ausplaudern, verraten:* jetzt hast du dich wieder verschwatzt. **3.** (landsch., bes. österr.) *verpetzen.*

verschweben ⟨sw. V.; ist⟩ (dichter.): *sanft vergehen.*

verschweigen ⟨st. V.; hat⟩ /vgl. verschwiegen/ [mhd. verswīgen]: **1.** *bewußt nicht sagen, verheimlichen:* jmdm. eine Neuigkeit, die Wahrheit v.; er hat uns seine Krankheit verschwiegen; daß uns verschwiegen, daß er krank ist; nichts zu v. haben. **2.** ⟨v. + sich⟩ (selten) *sich über etw. nicht äußern.*

verschweißen ⟨sw. V.; hat⟩: *durch Schweißen verbinden:* zwei Träger v.; ⟨Abl.:⟩ **Verschweißung,** die; -, -en.

verschwelen ⟨sw. V.⟩: **1.** ⟨ist⟩ **a)** *schwelend verbrennen:* zu Holzkohle v.; **b)** *unter Schwelen verlöschen:* das Feuer verschwelte. **2.** (Technik) *durch Schwelen (2) veredeln* ⟨hat⟩: Kohle v.; ⟨Abl.:⟩ **Verschwelung,** die; -, -en.

verschwenden ⟨sw. V.; hat⟩ [mhd., ahd. verswenden = verschwinden machen, aufbrauchen]: *leichtfertig in überreichlichem Maße u. ohne entsprechenden Nutzen verbrauchen, anwenden:* sein Geld, seine Zeit v.; seine Kraft, viel Mühe an, für, mit etw. v.; sie hat ihre Liebe an ihn verschwendet; du verschwendest deine Worte *(das, was du sagst, wird ohne Wirkung bleiben);* an diese Sache werde ich

keinen Gedanken v.; ⟨Abl.:⟩ **Verschwender,** der; -s, -: *verschwenderischer Mensch;* **verschwenderisch** ⟨Adj.⟩: **1.** *leichtfertig u. allzu großzügig im Ausgeben od. Verbrauchen von Geld u. Sachen:* ein -er Mensch; er führt ein -es *(luxuriöses)* Leben; sie geht v. mit ihrem Geld um. **2.** *überaus reichhaltig, üppig:* eine -e Pracht; der Saal war v. dekoriert; **Verschwendung,** die; -, -en: *das Verschwenden, Verschwendetwerden:* das ist ja die reinste V.!; ⟨Zus.:⟩ **Verschwendungssucht,** die ⟨o. Pl.⟩: *starke Neigung, etw. (bes. Geld) zu verschwenden;* ⟨Abl.:⟩ **verschwendungssüchtig** ⟨Adj.⟩: *die Neigung habend, etw. (bes. Geld) zu verschwenden.*

verschwiegen [fɛɐ̯ˈʃviːɡn̩]: **1.** ↑ verschweigen. **2.** ⟨Adj.⟩ **a)** *zuverlässig im Bewahren eines Geheimnisses; nicht geschwätzig:* ein zuverlässiger und -er Mitarbeiter; **b)** *still u. einsam, nur von wenigen Menschen aufgesucht:* ein -es Lokal; eine -e Bucht; einen -en Ort *(die Toilette)* aufsuchen; ⟨Abl.:⟩ **Verschwiegenheit,** die; -: *das Verschwiegensein; Schweigen; Diskretion* (a): strengste V. bewahren; **verschwiemelt** ⟨Adj.⟩ [zu ↑Schwiemel] (landsch., bes. nordd., ostmd.): *so [verschwollen, verquollen aussehend], als ob der Betreffende eine ausschweifende o. ä. Nacht gehabt hat.*

verschwimmen ⟨st. V.; ist⟩ *undeutlich werden, keine festumrissenen Konturen mehr haben [u. ineinander übergehen]:* die Berge verschwimmen im Dunst; ich war so müde, daß mir die Zeilen vor den Augen verschwammen; die Farben verschwimmen ineinander; ⟨oft im 2. Part.:⟩ das Foto ist ganz verschwommen; Ü diese Formulierung ist reichlich verschwommen *(unklar).*

verschwinden ⟨st. V.; ist⟩ [mhd. verswinden, ahd. farsuindan]: **a)** *sich aus jmds. Blickfeld entfernen u. so für die betreffende Person nicht mehr sichtbar sein:* der Zug verschwand in der Ferne; die Sonne verschwindet hinter den Wolken; die Kassette war spurlos verschwunden *(man konnte sie nirgends finden);* wie vom Erdboden verschwunden sein; der Zauberer ließ allerlei Gegenstände v.; der Politiker ist nach der Wahlniederlage aus der Öffentlichkeit, von der Bildfläche verschwunden; sie ist aus seinem Leben verschwunden; ich muß mal v. (ugs. verhüll.: *ich muß mal die Toilette);* ich bin müde und verschwinde jetzt *(gehe jetzt schlafen);* er verschwand ins Haus (ugs.: *ging ins Haus);* er ist gleich nach dem Essen verschwunden (ugs.: *gegangen);* verschwinde! (ugs.: *geh weg!);* der Einbrecher konnte im Gewühl v. *(entkommen);* Ü diese Mode, Musik ist schnell verschwunden *(hat sich schnell überlebt);* ihr Gesicht verschwand unter einem großen Hut *(war kaum noch zu sehen);* neben ihm verschwindet sie *(er ist viel größer);* ⟨im 1. Part.:⟩ ein verschwindend geringer *(sehr kleiner)* Teil; eine verschwindende *(ganz geringe)* Minderheit; **b)** *gestohlen werden:* in unserem Betrieb verschwindet immer wieder Geld; er hat Geld v. lassen *(unterschlagen).*

verschwistern [fɛɐ̯ˈʃvɪstɐn] ⟨sw. V.; hat⟩ [2: mhd. verswistern]: **1.** *eng miteinander verbinden:* daß man ... Humor und Pathos v. müsse (Jacob, Kaffee 146). **2.** ⟨v. + sich⟩ *sich als, wie Geschwister miteinander verbinden:* Rolf verschwistert sich nicht mit der Frau (Frisch, Stiller 336). **3. *[miteinander] verschwistert sein** *(Geschwister sein);* ⟨Abl.:⟩ **Verschwisterung,** die; -, -en.

verschwitzen ⟨sw. V.; hat⟩ [mhd. verswitzen; 2: eigtl. = durch Schwitzen, beim Schwitzen verlieren]: **1.** *durch-, naß schwitzen:* sein Hemd v.; ⟨meist im 2. Part.:⟩ das Kleid, der Kragen ist verschwitzt. **2.** (ugs.) *(etw., was man sich vorgenommen hat) vergessen, versäumen:* einen Termin v.; ich habe es völlig verschwitzt, ihn anzurufen.

verschwollen [fɛɐ̯ˈʃvɔlən] ⟨Adj.; nicht adv.⟩ [adj. 2. Part. von veraltet verschwellen = aufquellen lassen]: *stark angeschwollen:* ein -es Gesicht; vom Weinen -e Augen haben.

Verschwommenheit, die; -, -en ⟨Pl. selten⟩: *das Verschwommensein* (↑ verschwimmen).

verschwören ⟨st. V.; hat⟩ [mhd. verswern]: **1.** ⟨v. + sich⟩ **a)** *sich heimlich mit jmdm. verbinden:* sich [mit anderen Offizieren] gegen die Regierung v. *(konspirieren);* sie sind eine verschworene Gemeinschaft; Ü alles scheint sich gegen uns verschworen zu haben *(nichts verläuft wie erhofft);* **b)** (veraltet) *sich durch einen Eid zu etw. verpflichten:* er verschwor sich, dem Bündnis die Treue zu halten. **2.** ⟨v. + sich⟩ *sich mit ganzer Kraft für etw. einsetzen, einer Sache widmen:* sie haben sich in seinem Beruf v.; er hatte sich der Freiheit verschworen. **3.** (veraltet) *einer Sache abschwören:* er hatte dem Alkohol, das Spielen verschworen; ⟨subst.

2. Part.:⟩ **Verschworene,** der u. die; -n, -n ⟨Dekl. ↑Abgeordnete⟩: **1.** svw. ↑Verschwörer. **2.** jmd., der sich einer Sache verschworen hat; ⟨Abl.:⟩ **Verschwörer,** der; -s, -: jmd., der sich mit jmdm. verschworen (1 a) hat; **verschwörerisch** ⟨Adj.⟩: in der Art eines Verschwörers; ⟨Zus.:⟩ **Verschwörermiene,** die; -, -n; **Verschwörung,** die; -, -en: gemeinsame Planung eines Unternehmens gegen jmdn. od. etw. (bes. gegen die staatliche Ordnung); Konspiration.

versehen ⟨st. V.; hat⟩ [mhd. versehen, ahd. farsehan]: **1. a)** dafür sorgen, daß jmd. etw. bekommt, hat; versorgen: jmdn., sich für die Reise mit Proviant, mit Geld v.; mit allem Nötigen wohl versehen sein; er starb, versehen mit den Sterbesakramenten; **b)** dafür sorgen, daß etw. irgendwo vorhanden ist; ausstatten: sie versah die Torte mit Verzierungen; einen Text mit Anmerkungen v.; **c)** (kath. Kirche) jmdm. die Sterbesakramente spenden: der Pfarrer kam, um den Kranken zu v. **2.** (eine Aufgabe, einen Dienst) erfüllen, ausüben: seinen Dienst, seine Pflichten, seine Stelle gewissenhaft v.; sie versieht (besorgt) dem Pfarrer den Haushalt. **3. a)** ⟨v. + sich⟩ sich beim [Hin]sehen irren: ich habe mich in der Größe versehen; **b)** etw. zu tun versäumen: die Mutter hatte nichts an ihrem Kind versehen; hierbei ist manches versehen worden; **c)** ⟨v. + sich⟩ einen Fehler machen: sich beim Ausfüllen eines Formulars v. **4.** (geh., veraltend) sich auf etw. gefaßt machen, einer Sache gewärtig sein: bei dieser Person muß man sich jedes Verbrechens v.; R ehe man sich's versieht (schneller als man erwartet); ⟨subst.:⟩ Versehen, das; -s, -: etw., was man aus Unachtsamkeit falsch gemacht hat; Fehler, Irrtum: ihm ist ein V. unterlaufen, passiert; entschuldigen Sie, das war nur ein V. [von mir], das geschah aus V.; ⟨Abl.:⟩ **versehentlich: I.** ⟨Adv.⟩ aus Versehen; v. fremde Post öffnen. **II.** ⟨Adj.; o. Steig.; nur attr.⟩ aus Versehen zustande gekommen, geschehen: eine -e Falschmeldung; ⟨Zus.:⟩ **Versehgang,** der; -[e]s, ...gänge (kath. Kirche): Gang eines Geistlichen zur Spendung der Sterbesakramente.

versehren ⟨sw. V.; hat⟩ [mhd. versēren, zu ↑sehren] (veraltet): verletzen, beschädigen: jmdn. v.; Ü die Wahrheit wird versehrt (Goes, Hagar 18); ⟨subst. 2. Part.:⟩ **Versehrte,** der u. die; -n, -n ⟨Dekl. ↑Abgeordnete⟩: jmd., der (bes. durch einen Unfall od. eine Kriegsverletzung) körperbehindert ist; ⟨Zus.:⟩ **Versehrtensport,** der; ⟨Abl.:⟩ **Versehrtheit,** die; -: das [körperliche] Versehrtsein; **Versehrung,** die; -, -en (veraltet): **1.** das Versehren. **2.** Verletzung; Behinderung.

verseifen ⟨sw. V.⟩ (Fachspr.): **1.** zu Seife machen ⟨hat⟩: Ester, Fette v. **2.** zu Seife werden ⟨ist⟩; ⟨Abl.:⟩ **Verseifung,** die; -, -en (Fachspr.).

verselbständigen [fɛɐ̯'zɛlp-ʃtɛndɪgn̩] ⟨sw. V.; hat⟩: aus seiner Einheit lösen u. selbständig machen: eine Behörde v.; dieses Gebiet hat sich zu einer eigenen wissenschaftlichen Disziplin verselbständigt; ⟨Abl.:⟩ **Verselbständigung,** die; -, -en.

Versemacher, der; -s, - (meist abwertend): jmd., der [mit mehr od. weniger Geschick] Verse dichtet.

versenden ⟨unr. V.; versandte/(seltener:) versendete, hat versandt/(seltener:) versendet⟩ [mhd. versenden, ahd. farsentan]: an einen größeren Kreis von Personen senden: Verlobungsanzeigen, Warenproben v.; Einladungen sind gestern versandt worden; ⟨Abl.:⟩ **Versendung,** die; -, -en.

versengen ⟨sw. V.; hat⟩ [mhd. versengen]: durch leichtes Anbrennen bes. der Oberfläche beschädigen: sein Hemd mit der Zigarette v.; ich habe mir die Haare an der Kerze versengt; die Sonne hat die Felder versengt (ausgedörrt); ⟨Abl.:⟩ **Versengung,** die; -, -en ⟨Pl. ungebr.⟩.

Versenkantenne, die; -, -n (Fachspr.): Teleskopantenne; **versenkbar** [fɛɐ̯'zɛŋkbaːɐ̯] ⟨Adj.; o. Steig.; nicht adv.⟩: so beschaffen, daß es versenkt werden kann: eine -e Nähmaschine; **Versenkbühne,** die; -, -n (Theater): mit einer Versenkung (3) ausgestattete Bühne; **versenken** ⟨sw. V.; hat⟩ [mhd. versenken, ahd. farsenkan]: **1. a)** bewirken, daß etw. (bes. ein Schiff) im Wasser versinkt: [feindliche] Schiffe v.; **b)** bewirken, daß jmd. in etw., unter die Oberfläche von etw. verschwindet: eine Leiche im Meer v.; der Öltank wird in die Erde versenkt; die Nähmaschine läßt sich v.; die Hände in die Taschen v. (stecken); eine versenkte (nicht über die Oberfläche des Gegenstandes herausragende) Schraube. **2.** ⟨v. + sich⟩ sich ganz auf etw. konzentrieren, sich vertiefen: sich in ein Buch, ins Gebet v.; sie hatte sich in sich selbst versenkt; ⟨Abl.:⟩ **Versenkung,** die; -, -en: **1.** das Versenken (1): die V. eines Schiffes. **2.** ausschließliche Konzentration auf etw. Bestimmtes; Kontemplation

(2); Meditation (2): mystische, hypnotische V. **3.** (Theater) Teil des Bodens der Bühne, der sich mittels eines Aufzugs hinablassen u. wieder anheben läßt; * **in der V. verschwinden** (ugs.; aus der Öffentlichkeit verschwinden); **aus der V. auftauchen** (ugs.; unerwartet wieder in Erscheinung treten).

Verseschmied, der; -[e]s, -e (scherzh., auch abwertend): vgl. Versemacher.

versessen [fɛɐ̯'zɛsn̩; 2: zu veraltet sich versitzen = hartnäckig auf etw. bestehen]: **1.** ↑versitzen. **2.** * **auf etw. v. sein** (jmdn., etw. sehr gern haben, etw. unbedingt haben wollen): auf saure Gurken, Süßigkeiten v. sein; er ist darauf v., bald wieder Rennen zu fahren; ⟨Abl. zu 2:⟩ **Versessenheit,** die; -, -en ⟨Pl. ungebr.⟩.

versetzen ⟨sw. V.; hat⟩ [mhd. versetzen, ahd. firsezzen]: **1. a)** an eine andere Stelle o. ä. setzen, bringen: eine Wand, einen Grenzstein v.; die Knöpfe an einem Mantel v.; bei diesem Mosaik sind die Steine versetzt (bei jeder neuen Reihe um einen Stein verschoben) angeordnet; beim Betrachten dieses Films fühlt man sich ins vorige Jahrhundert versetzt; **b)** an eine andere Dienststelle beordern: jmdn. in eine andere Behörde, nach Köln v.; er will sich v. lassen; **c)** (einen Schüler) in die nächste Klasse aufnehmen: einen Schüler v.; wegen schlechter Leistungen nicht versetzt werden; **d)** (veraltet) anstauen, unterdrücken: das versetzt (benimmt) mir den Atem; (meist im 2. Part.:) versetzte Blähungen. **2. a)** in einen anderen Zustand, in eine neue Lage bringen: eine Maschine in Bewegung, Tätigkeit v.; seine Mitteilung versetzte uns in Erstaunen, Unruhe, in Angst und Schrecken, in Begeisterung; das Stipendium versetzte ihn in die Lage, seine Doktorarbeit abzuschließen; **b)** ⟨v. + sich⟩ sich in jmdn., in etw. hineindenken: sich in einen anderen, an jmds. Stelle v.; versetzen Sie sich einmal in meine Lage! **3.** (verblaßt) unversehens geben, beibringen (3): jmdm. einen Hieb, Schlag v. (jmdn. schlagen); einen Stoß v. (jmdn. stoßen); jmdm. eine Ohrfeige v. (jmdn. ohrfeigen); * **jmdm. eine/eins v.** (ugs.; ↑verpassen). **4. a)** verpfänden: seine Uhr v. müssen; versetzten Schmuck wieder auslösen; **b)** zu Geld machen: die Beute v. **5.** (ugs. abwertend) vergeblich warten lassen (weil man nicht zu einem vereinbarten Treffen kommt): wir waren heute verabredet, aber sie hat mich versetzt. **6.** (energisch, mit einer gewissen Entschlossenheit) antworten: „Ich bin anderer Ansicht", versetzte er. **7.** vermischen [u. dadurch in der Qualität mindern]: Kaffee mit Zichorie v.; ⟨auch ohne Präp.-Obj.:⟩ Wasser und Wein v.; ⟨Abl.:⟩ **Versetzung,** die; -, -en: das Versetzen, Versetztwerden (1 a–c, 4, 7); ⟨Zus.:⟩ **Versetzungszeichen,** das (Musik): Zeichen in der Notenschrift, das die Erhöhung od. Erniedrigung um einen od. zwei Halbtöne bzw. deren Aufhebung anzeigt.

verseuchen [fɛɐ̯'zɔɪçn̩] ⟨sw. V.; hat⟩: mit Krankheitserregern, gesundheitsschädlichen Stoffen durchsetzen: verseuchtes Grundwasser; radioaktiv verseuchte Milch; Ü das Offiziers-korps war von dem materialistischen Geist verseucht (Rothfels, Opposition 76); ⟨Abl.:⟩ **Verseuchung,** die; -, -en.

Versicherer, der; -s, -: Versicherungsgeber; **versichern** ⟨sw. V.; hat⟩ [mhd. versichern]: **1.** als sicher, gewiß hinstellen; als die reine Wahrheit, als den Tatsachen entsprechend bezeichnen: das kann ich dir v., ich versichere dir, daß ich dir alles gesagt habe; ich versichere, daß er nicht der Täter sei; ⟨veraltet mit Akk.-Obj.:⟩ ich versichere dich, ich heulte wie ein Kettenhund (Th. Mann, Buddenbrooks 34). **2. a)** jmdm. zusagen, daß er sich Sicherheit auf etw. zählen kann; jmdm. Gewißheit über etw. geben: jmdn. seiner Freundschaft, seines Vertrauens v.; seien Sie unserer Teilnahme versichert; Sie können versichert sein, daß die Sache so verhält; **b)** ⟨v. + sich⟩ sich Gewißheit über jmdn., etw. verschaffen; prüfen, ob man fest auf jmdn., etw. zählen kann: ich habe mich seines Schutzes versichert; Er mußte sich immer neu v. (Chr. Wolf, Himmel 122); **c)** (geh., veraltend) sich jmds., einer Sache bemächtigen: ich versah mich beiden silbernen Leuchter und flüchtete. **3. a)** für jmdn., sich, etw. eine Versicherung (2 a) abschließen: sich, seine Familie [gegen Krankheit, Unfall] v.; er hat sein Haus gegen Feuer versichert; **b)** jmdm. Versicherungsschutz geben: unsere Gesellschaft versichert Sie gegen Feuer; ⟨subst. 2. Part.:⟩ **Versicherte,** der u. die; -n ⟨Dekl. ↑Abgeordnete⟩: Versicherungsnehmer; ⟨Abl.:⟩ **Versicherung,** die; -, -en [mhd. versicherunge]: **1.** das Versichern (1); Erklärung, daß etw. sicher, gewiß, richtig sei:

eine eidesstattliche V.; jmdm. die feierliche V. geben, daß ... **2. a)** *Vertrag mit einer Versicherungsgesellschaft, nach dem diese gegen regelmäßige Zahlung eines Beitrags bestimmte Schäden bzw. Kosten ersetzt od. bei Tod des Versicherten den Angehörigen einen bestimmten Geldbetrag auszahlt:* eine V. über 10 000 Mark gegen Feuer; eine V. abschließen, eingehen, erneuern, kündigen; die V. läuft ab, ist ausgelaufen; **b)** kurz für ↑Versicherungsbeitrag: die V. beträgt 20 Mark im Monat; **c)** kurz für ↑Versicherungsgesellschaft: in diesem Fall zahlt die V. nicht; **d)** *das Versichern* (3 a): die V. des Wagens kostet 500 Mark im Jahr.

versicherungs-, Versicherungs-: ~**agent,** der: svw. ↑~vertreter; ~**angestellte,** der u. die; ~**anspruch,** der: *Anspruch, den der Versicherte an die Versicherungsgesellschaft im Versicherungsfalle hat;* ~**anstalt,** die: svw. ↑~gesellschaft; ~**beitrag,** der: *Betrag, den ein Versicherungsnehmer [regelmäßig] für einen bestimmten Versicherungsschutz zu zahlen hat;* Prämie (3); ~**bestätigungskarte,** die (Amtsspr.): *bei Zulassung eines Kraftfahrzeugs vorzulegender Nachweis über den Antrag auf eine Haftpflichtversicherung;* Deckungskarte; ~**betrag,** der: svw. ↑~summe; ~**betrug,** der: *Betrug durch Vortäuschen eines Versicherungsfalls, durch den eine Versicherungsgesellschaft geschädigt wird;* ~**fall,** der: *Fall, bei dessen Eintreten die Versicherung haftet;* ~**frei** ⟨Adj.; o. Steig.; nicht adv.⟩: *nicht versicherungspflichtig,* dazu: ~**freiheit,** die ⟨o. Pl.⟩; ~**geber,** der (Fachspr.): svw. ↑~gesellschaft; ~**gesellschaft,** die: *Institution, mit der man eine Versicherung* (2 a) *abschließen kann;* ~**karte,** die: **1.** *Bescheinigung über die vom Versicherten der sozialen Rentenversicherung zurückgelegten Berufsjahre, die bezahlten Beiträge usw.* **2.** grüne Karte (↑Karte 1); ~**kaufmann,** der: *für das Versicherungswesen ausgebildeter Kaufmann* (Berufsbez.); ~**leistung,** die: *von der Versicherungsgesellschaft im Versicherungsfall erbrachte Leistung;* ~**mathematik,** die: *Zweig der angewandten Mathematik, der bes. mit Hilfe der Wahrscheinlichkeitsrechnung die Häufigkeit der zu erwartenden Schadensfälle ermittelt;* ~**nehmer,** der (Fachspr.): *jmd., der sich bei einer Versicherungsgesellschaft gegen etw. versichert hat;* ~**pflicht,** die: *gesetzlich verankerte Pflicht, in bestimmten Fällen eine Versicherung* (2 a) *abzuschließen,* dazu: ~**pflichtig** ⟨Adj.; o. Steig.; nicht adv.⟩: eine -e Beschäftigung; ~**police,** die: vgl. Police; ~**prämie,** die (Fachspr.): svw. ↑~beitrag; ~**rabatt,** der; ~**schein,** der: *Police;* ~**schutz,** der: *durch Abschließen einer Versicherung* (2 a) *erlangter Schutz in bestimmten Schadensfällen;* ~**schwindel,** der: svw. ↑~betrug; ~**steuer,** der (Steuerw.): *Versicherungsteuer,* die: *auf bestimmte Versicherungsverträge erhobene Steuer;* ~**summe,** die: *im Versicherungsfall von der Versicherungsgesellschaft zu zahlende Summe;* ~**träger,** der (Fachspr.): *öffentliche Einrichtung, bei der Arbeitnehmer sozialversichert sind;* ~**vertrag,** der (Fachspr.): svw. ↑Versicherung (2 a); ~**vertreter,** der: *für eine Versicherungsgesellschaft tätiger Vertreter;* ~**wert,** der: *(bei Sachversicherungen) Wert des versicherten Objekts;* ~**wesen,** das ⟨o. Pl.⟩: *Gesamtheit der mit Abschluß u. Erfüllung von Versicherungsverträgen zusammenhängenden Einrichtungen, Vorschriften u. Vorgänge;* ~**zeit,** die ⟨meist Pl.⟩: *in der gesetzlichen Sozialversicherung die Zeiten, in denen Beiträge gezahlt wurden u. nach denen sich der Rentenanspruch des Versicherten bemißt.*

versickern ⟨sw. V.; ist⟩: *sickernd im Untergrund (bes. in der Erde) verschwinden:* das Regenwasser versickert zwischen den Pflastersteinen.

versieben ⟨sw. V.; hat⟩ (ugs.): **1.** *aus Unachtsamkeit verlieren,* ¹*verlegen:* seine Schlüssel v.; ich habe meinen Ausweis versiebt. **2.** *aus Dummheit, Unachtsamkeit verderben, zunichte machen:* eine Sache v.; **es bei jmdm.* v. (ugs.; *es mit jmdm. verderben*).

versiegeln ⟨sw. V.; hat⟩ [mhd. versigelen]: **1.** *mit einem Siegel verschließen:* einen Brief v.; die Polizei hatte die Tür, das Zimmer versiegelt (Ggs.: entsiegelt). **2.** *durch Auftragen einer Schutzschicht widerstandsfähiger, haltbarer machen:* das Parkett v.; ⟨Abl.:⟩ **Versiegelung,** die; -, -en.

versiegen ⟨sw. V.; ist⟩ [zu frühnhd. versiegen, 2. Part. von: verseihen, verseigen = vertrocknen, zu ↑seihen] (geh.): *zu fließen aufhören:* die Quelle, der Brunnen versiegt; ihre Tränen sind versiegt; Ü seine Geldquelle ist versiegt; seine Kräfte versiegten; das Gespräch versiegte *(verstummte allmählich);* er hat einen nie versiegenden Humor.

versiert [vɛrˈziːɐ̯t] ⟨Adj.; -er, -este; nicht adv.⟩ [nach gleich-

bed. frz. versé, eigtl. 2. Part. von veraltet versieren = sich mit etw. beschäftigen < lat. versāri, zu: versāre = drehen, zu: vertere, ↑Vers]: *auf einem bestimmten Gebiet durch längere Erfahrung gut Bescheid wissend u. daher gewandt, geschickt:* sehr v.; ⟨Abl.:⟩ **Versiertheit,** die; -: *das Versiertsein;* **Versifex** [ˈvɛrzifɛks], der; -es, -e [zu ↑Vers u. lat.facere = machen] (veraltet): *Verseschmied;* **Versifikation** [vɛrzifikaˈt͡si̯oːn], die; -, -en [lat. versificātio]: *Umformung in Verse;* **versifizieren** [...ˈt͡siːrən] ⟨sw. V.; hat⟩ [lat. versificāre]: *in Versform bringen;* **Versikel** [vɛrˈziːkl̩], der; -s, - [lat. versiculus = kleiner Vers] (ev. u. kath. Liturgie): *kurzer überleitender [Psalm]vers.*

Versilberer, der; -s, -: *auf das Versilbern bes. von Metallen spezialisierter Handwerker;* **versilbern** [fɛrˈzɪlbɐn] ⟨sw. V.; hat⟩ [spätmhd. versilbern = (für Geld) verkaufen]: **1.** *mit einer [dünnen] Silberschicht überziehen:* Bestecke v. (ugs.) *(schnell) zu Geld machen:* seine Uhr, Schmuck v.; ⟨Abl.:⟩ **Versilberung,** die; -, -en: **1.** *das Versilbern.* **2.** *Silberschicht, mit der etw. überzogen ist.*

versimpeln [fɛrˈzɪmpl̩n] ⟨sw. V.⟩: **1.** *allzusehr vereinfachen, so daß es simpel, banal wird* ⟨hat⟩: Charaktere in einem Stück v. **2.** *simpel, anspruchslos werden* ⟨ist⟩; ⟨Abl.:⟩ **Versimpelung,** die; -, -en.

versingen, sich ⟨st. V.; hat⟩: *falsch singen.*

versinken ⟨st. V.; ist⟩ [mhd. versinken]: **1. a)** *unter die Oberfläche von etw. geraten u. [allmählich] darin verschwinden:* das Schiff versank im Meer, in den Fluten; bei seiner Wanderung wäre er fast im Moor versunken; die Sonne versank über den Feldern *(verschwand hinter dem Horizont);* vor Scham wäre er am liebsten im/in den Erdboden versunken; Ü die Stadt versank im Dunkel; eine versunkene *(längst vergangene)* Kultur; **b)** *(bis zu einer bestimmten Tiefe) einsinken:* im Schnee v.; er ist bis zu den Knöcheln im Schlamm versunken; er sah sie aus versunkenen (geh.; *eingesunkenen*) Augen an. **2.** *sich einer Sache ganz hingeben, so daß man nichts anderes mehr bemerkt:* in Grübeln, Schwermut, Trauer v.; er versank in seinen Erinnerungen, ganz in sich selbst; er war ganz in seine Arbeit, in ihren Anblick versunken; in Gedanken versunken, nickte er.

versinnbilden [fɛrˈzɪnbɪldn̩] ⟨sw. V.; hat⟩ (selten): svw. ↑versinnbildlichen; **versinnbildlichen** [fɛrˈzɪnbɪldlɪçn̩] ⟨sw. V.; hat⟩: *sinnbildlich, symbolisch darstellen; symbolisieren:* die Krone versinnbildlicht die Macht des Herrschers; ⟨Abl.:⟩ **Versinnbildlichung,** die; -, -en; **versinnlichen** [fɛrˈzɪnlɪçn̩] ⟨sw. V.; hat⟩: *sinnlich wahrnehmbar machen;* ⟨Abl.:⟩ **Versinnlichung,** die; -, -en.

versintern ⟨sw. V.⟩ ⟨3: zu ↑sintern⟩ (Technik): **1.** *zu Sinter machen* ⟨hat⟩. **2.** *zu Sinter werden* ⟨ist⟩. **3.** (veraltet) *versickern* ⟨ist⟩; ⟨Abl. zu 1, 2:⟩ **Versinterung,** die; -, -en.

Version [vɛrˈzi̯oːn], die; -, -en [frz. version, zu lat. versum, ↑Vers]: **1. a)** *eine von mehreren möglichen sprachlichen Formulierungen des gleichen Sachverhalts, Inhalts:* eine populäre, verkürzte V.; die ältere V. des Gedichtes ist nicht überliefert; **b)** *Übersetzung:* eine englische V. des Romans veröffentlichen. **2.** *eine von mehreren möglichen Arten, einen bestimmten Sachverhalt auszulegen u. darzustellen:* die amtliche V. lautet ...; über den Hergang des Unglücks gibt es verschiedene -en; er gibt Ihnen jetzt die neueste V. des Vorfalls. **3.** *Ausführung, die in einigen Punkten vom ursprünglichen Typ, Modell o. ä. abweicht:* die neue V. dieses Kampfflugzeugs ist in der Erprobung.

versippen [fɛrˈzɪpn̩], sich ⟨sw. V.; hat⟩: *durch Heirat mit einer Familie verwandt werden* (meist im 2. Part.): mit einer Familie versippt sein; ⟨Abl.:⟩ **Versippung,** die; -, -en.

versitzen ⟨unr. V.; hat⟩ /vgl. versessen/ [mhd. versitzen] (ugs.): **1.** *Zeit vertun, indem man irgendwo nutzlos herumsitzt:* ich habe den ganzen Morgen im Wartezimmer des Arztes versessen. **2. a)** *(Kleidungsstücke) sitzend verknittern, verdrücken:* seinen Mantel, Rock v.; **b)** *(das Polster eines Stuhles o. ä.) durch Sitzen abnutzen:* der Sessel ist schon ganz versessen.

versklaven [fɛrˈsklaːvn̩, auch: ...aˈfn̩] ⟨sw. V.; hat⟩: *zu Sklaven* (1) *machen:* die Ureinwohner wurden von den Eroberern versklavt; ⟨Abl.:⟩ **Versklavung,** die; -, -en.

verslumen [fɛrˈslamən] ⟨sw. V.; ist⟩: *zum Slum werden; herunterkommen:* das ganze Viertel ist in den letzten Jahren verslumt; ⟨Abl.:⟩ **Verslumung,** die; -, -en.

versnoben [fɛɐ̯'snoːbn̩] ⟨sw. V.; ist⟩ (abwertend): *zu einem Snob werden, snobistische Züge annehmen:* er versnobt immer mehr; ⟨meist im 2. Part.:⟩ versnobte Industrielle.
Verso ['vɛrzo], das; -s, -s [lat. verso (folio) = auf der Rückseite] (Fachspr.): *Rückseite eines Blattes (in einem Buch od. einer Handschrift)* (Ggs.: Rekto).
versoffen [fɛɐ̯'zɔfn̩]: **1.** ↑versaufen. **2.** ⟨Adj.⟩ (salopp abwertend) **a)** ⟨nicht adv.⟩ *gewohnheitsmäßig Alkohol trinkend:* ein -er Kerl; **b)** *von gewohnheitsmäßigem Alkoholgenuß zeugend:* seine Stimme klingt v.
versohlen ⟨sw. V.; hat⟩ [eigtl. = (mit festen Schlägen) einen Schuh besohlen] (ugs.): *verhauen* (1): jmdn. v.; ich werde dir gleich den Hintern, den Hosenboden, das Fell v.
versöhnen [fɛɐ̯'zøːnən] ⟨sw. V.; hat⟩ [älter: versühnen, mhd. versüenen]: **1.** ⟨v. + sich⟩ *mit jmdm., mit dem man im Streit lag, Frieden schließen, sich vertragen:* sich mit seiner Frau v.; habt ihr euch versöhnt?; sie sind wieder versöhnt; Ü sich mit seinem Schicksal v. **2. a)** *(zwei miteinander im Streit liegende Personen, Parteien) veranlassen, sich zu vertragen, Frieden zu schließen:* die Streitenden wieder v.; er hat sie mit ihrer Mutter versöhnt; Ü dieser Gedanke versöhnte ihn mit der Welt; sie sprach das versöhnende Wort; **b)** *veranlassen, nicht länger zu grollen, zu hadern; besänftigen:* Ich mußte ihn auf der Stelle v. und lud ihn zu einem Aperitif ein (Seghers, Transit 118); ⟨Abl.:⟩ **Versöhner**, der; -s, -: *jmd., der jmdn. versöhnt:* Christus als V.; **Versöhnler** [fɛɐ̯'zøːnlɐ], der; -s, - (bes. DDR abwertend): *jmd., der aus opportunistische Beweggründen Abweichungen von der Parteilinie o. ä. nicht entschieden bekämpft;* ⟨Abl.:⟩ **versöhnlerisch** ⟨Adj.⟩ (bes. DDR abwertend): *entsprechend, in der Art eines Versöhnlers:* ein -er Genosse; -e Tendenzen; **Versöhnlertum**, das; -s (bes. DDR abwertend): *versöhnlerische Tendenzen, versöhnlerisches Verhalten;* versöhnlich [fɛɐ̯'zøːnlɪç] ⟨Adj.⟩ [spätmhd. versüenlich]: **a)** *zur Versöhnung* (1) *bereit, Bereitschaft zur Versöhnung zeigend, erkennen lassend:* ein -er Mensch; in -em Ton sprechen; ihre Worte hatten ihn v. gestimmt; **b)** *als etw. Erfreuliches, Tröstliches, Hoffnungsvolles o. ä. erscheinend:* das Buch hat einen -en Schluß; ⟨Abl.:⟩ **Versöhnlichkeit**, die; -; **Versöhnung**, die; -, -en: **1.** *das Sichversöhnen:* sie reichten sich die Hand zur V. **2.** *das Versöhnen* (2), *Versöhntwerden.*
Versöhnungs-: ~**fest**, das (jüd. Rel.): svw. ↑Jom Kippur; ~**tag**, der (jüd. Rel.): *Tag, an dem das Versöhnungsfest gefeiert wird;* ~**trunk**, der: *gemeinsamer Trunk zur Versöhnung.*
versonnen ⟨Adj.⟩ [eigtl. = 2. Part. von veraltet sich versinnen = sich in Gedanken verlieren]: *seinen Gedanken nachhängend u. dabei seine Umwelt vergessend, träumerisch:* in heiterer, -er Stimmung; v. blickte er in die Ferne; ⟨Abl.:⟩ **Versonnenheit**, die; -.
versorgen ⟨sw. V.; hat⟩ /vgl. versorgt/ [mhd. versorgen]: **1. a)** *jmdm. etw., was er [dringend] braucht, woran es ihm fehlt, geben, zukommen lassen:* jmdn. mit Geld, Lebensmitteln, Kleidern, Medikamenten, Informationen v.; ich muß mich noch mit Lesestoff v.; eine Stadt mit Strom, Gas v.; die Gemeinde versorgt sich mit Wasser aus dem See; ⟨auch ohne Präp.-Obj.:⟩ Berlin mußte während der Blockade aus der Luft, auf dem Luftwege versorgt werden; ich bin noch versorgt *(ich habe noch genug davon;* als Entgegnung auf ein Angebot); hast du den Kanarienvogel schon versorgt *(ihm zu fressen u. zu trinken gegeben)?;* Ü das Gehirn ist nicht ausreichend mit Blut versorgt; **b)** *für jmds. Unterhalt sorgen; ernähren* (2 a): er hat eine Familie zu v.; unsere Kinder sind alle versorgt *(haben ihr Auskommen);* **c)** *jmdm. den Haushalt führen:* nach dem Tode seiner Frau versorgt ihn eine Haushälterin; **d)** *einem Kranken, einem Verletzten die erforderliche Behandlung zuteil werden lassen:* jmdn. ärztlich v. **2.** *sich [als Verantwortlicher] um etw. kümmern, sich einer Sache annehmen:* der Hausmeister versorgt die Heizung, den Aufzug; sie versorgt [ihm] den Haushalt. **3.** (landsch., bes. schweiz.) **a)** *verwahren, verstauen, unterbringen;* **b)** *(in einer Anstalt) unterbringen, einsperren;* ⟨Abl.:⟩ **Versorger**, der; -s, -: svw. ↑Ernährer (a); **Versorgerin**, die; -, -nen: w. Form zu ↑Versorger; versorgt ⟨Adj.; -er, -este; nicht adv.⟩ (selten): *von vielen od. schweren Sorgen gezeichnet:* ein -es Gesicht; **Versorgung**, die; -: *das Versorgen, Versorgtwerden.*
versorgungs-, Versorgungs-: ~**amt**, das: *für die Durchführung der Kriegsopferversorgung zuständige Behörde;* ~**anspruch**, der: *Anspruch auf Versorgung;* ~**ausgleich**, der (jur.): *Ausgleich zwischen den Anwartschaften der Ehegatten auf Versorgung nach der Ehescheidung;* ~**behörde**, die: vgl. ~amt; ~**berechtigt** ⟨Adj.; o. Steig.; nicht adv.⟩: *Anspruch auf Versorgung habend,* ⟨subst.:⟩ ~**berechtigte**, der u. die; -n, -n ⟨Dekl. ↑Abgeordnete⟩; ~**betrieb**, der: Elektrizitätswerke und andere -e; ~**bezüge** ⟨Pl.⟩; ~**einheit**, die (Milit.): *für die Versorgung der Truppe zuständige Einheit* (3); ~**empfänger**, der: *jmd., der Versorgung erhält;* ~**empfängerin**, die: w. Form zu ↑~empfänger; ~**engpaß**, der: vgl. ~schwierigkeiten; ~**gut**, das ⟨meist Pl.⟩: *Gut* (3), *das der Versorgung [einer Bevölkerung] dient;* ~**haus**, das (österr. veraltet): *Altenheim;* ~**krise**, die: vgl. ~schwierigkeiten; ~**lage**, die: wie ist die V. der Bevölkerung?; ~**lücke**, die: vgl. ~schwierigkeiten; ~**netz**, das: *Netz von Transportwegen für die Versorgung;* ~**schwierigkeiten** ⟨Pl.⟩: *Schwierigkeiten bei der Versorgung [einer Bevölkerung] mit [lebensnotwendigen] Gütern,* ⟨Abl.:⟩ ~**staat**, der (Politik Jargon, meist abwertend): *Wohlfahrtsstaat.*
versotten ⟨sw. V.; ist⟩ [zu ↑Sott] (Fachspr.): *(von Kaminen o. ä.) durch schädliche Ablagerungen u. Rückstände aus dem Rauch nach u. nach in der Funktion beeinträchtigt werden;* ⟨Abl.:⟩ **Versottung**, die; -, -en.
verspachteln ⟨sw. V.; hat⟩: **1.** *mit Hilfe eines Spachtels ausfüllen [u. glätten]:* alle Fugen und Löcher sorgfältig v. **2.** (ugs.) *aufessen, verzehren:* im Nu hatte er das ganze Marzipanbrot verspachtelt.
verspaken [fɛɐ̯'ʃpaːkt] ⟨Adj.; -er, -este⟩ [zu (m)niederd. vorspäken = faulen] (nordd.): *angefault, schimmelig.*
verspannen ⟨sw. V.; hat⟩: **1. a)** *durch Spannen von Seilen, Drähten o. ä. befestigen, festen Halt geben:* der Mast wurde mit Stahlseilen verspannt; **b)** *(einen Teppichboden) als Spannteppich* (a) *verlegen.* **2.** ⟨v. + sich⟩ *sich verkrampfen:* die Muskeln verspannen sich; einen verspannten Rücken haben; ⟨Abl.:⟩ **Verspannung**, die; -, -en: **1. a)** *das Verspannen* (1), *Verspanntwerden;* **b)** *Gesamtheit von Seilen o. ä., mit denen etw. verspannt ist* (1 a). **2.** *Verkrampfung.*
versparen ⟨sw. V.; hat⟩ [mhd. versparn] (veraltet): *auf einen späteren Zeitpunkt verlegen, verschieben:* einen Besuch v.
verspäten [fɛɐ̯'ʃpɛːtn̩] ⟨sw. V.; hat⟩ [mhd. verspæten]: *zu spät, später als geplant, als vorgesehen eintreffen:* ich habe mich leider [etwas] verspätet; der Zug hat sich [um] zehn Minuten verspätet; ⟨2. Part.:⟩ verspäteter Glückwünsche; ein verspäteter (in dieser Jahreszeit normalerweise nicht mehr anzutreffender) Schmetterling; verspätet ankommen, eintreffen; ⟨subst.:⟩ *ein -es: ein verspätetes Kommen, verspätetes Sichereignen:* entschuldige bitte mein Verspätung; ⟨Abl.:⟩ **Verspätung**, die; -, -en: *das verspätete Kommen, Eintreffen:* der Zug hatte [zehn Minuten] V. *(traf [um zehn Minuten] verspätet ein);* der Zug hat die V. *(den zeitlichen Rückstand)* wieder aufgeholt.
verspeisen ⟨sw. V., schweiz. volkst. auch: ist; hat⟩ (geh.): *mit Behagen verzehren, essen.*
verspekulieren ⟨sw. V.; hat⟩: **1.** *durch Spekulationen* (2) *verlieren:* er hat sein ganzes Vermögen verspekuliert. **2.** ⟨v. + sich⟩ **a)** *so spekulieren* (1), *daß der angestrebte Erfolg ausbleibt:* der Grundstücksmakler hat sich verspekuliert; **b)** (ugs.) *auf etw. spekulieren* (1), *was dann nicht eintrifft; sich verrechnen:* wenn du spekuliert hast, dann hast du dich verspekuliert.
versperren ⟨sw. V.; hat⟩ [mhd. versperren]: **1. a)** *mit Hilfe irgendwelcher Gegenstände unpassierbar od. unzugänglich machen:* eine Einfahrt, einen Durchgang [mit Kisten] v.; jmdm. den Weg v. *(sich jmdm. in den Weg stellen u. ihn aufhalten);* **b)** *durch Im-Wege-Stehen, -Sein unpassierbar od. unzugänglich machen:* ein parkendes Auto versperrte die Einfahrt; ein umgestürzter Baum versperrte die Straße; der Neubau versperrt *(nimmt)* den Blick auf den See. **2.** (landsch., bes. österr.) **a)** *verschließen:* die Haustür v.; **b)** ⟨v. + sich⟩ *sich einschließen;* **c)** *einschließen, (in etw.) schließen.* **3.** ⟨v. + sich⟩ (geh.): *sich verschließen* (2 b), ⟨Abl.:⟩ **Versperrung**, die; -, -en ⟨Pl. selten⟩.
verspiegeln ⟨sw. V.; hat⟩: *mit einem Spiegeln versehen:* eine Wand v.; **b)** (Fachspr.) *mit einer spiegelnden Beschichtung versehen:* eine Glühlampe v.; ⟨meist im 2. Part.:⟩ verspiegelte Birnen.
verspielen ⟨sw. V.; hat⟩ /vgl. verspielt/ [mhd. verspiln]: **1. a)** *beim Spiel* (1 c) *verlieren:* große Summen v.; **b)** *durch eigenes Verschulden, durch Leichtfertigkeit verlieren:* sein Glück v.; er hat sein Recht, seine Ansprüche verspielt; ⟨auch ohne Akk.-Obj.:⟩ die Faschisten hatten verspielt; *bei

jmdm. **verspielt haben** (ugs.; ↑durchsein 5): der hat bei mir schon lange verspielt. **2.** *als Einsatz beim Spiel* (1 c) *verwenden:* er verspielte [beim Lotto] jede Woche fünf Mark. **3.** *spielend verbringen:* Stunden am Meer v.; die Kinder haben den ganzen Tag verspielt. **4.** 〈v. + sich〉 *versehentlich falsch spielen:* der Pianist verspielte sich mehrmals; **verspielt** 〈Adj.; -er, -este; nicht adv.〉: **1.** *immer nur zum Spielen aufgelegt, gern spielend:* ein -es Kätzchen. **2.** *heiter, unbeschwert wirkend, durch das Fehlen von Strenge u. Ernsthaftigkeit gekennzeichnet:* eine -e Melodie; das Kleid ist, wirkt etwas zu v. 〈Abl.:〉 **Verspieltheit**, die; -.

verspießern [fɛɐˈʃpiːsɐn] 〈sw. V.; ist〉 (abwertend): *zum Spießer werden, spießige Anschauungen, Gewohnheiten u. a. annehmen;* 〈Abl.:〉 **Verspießerung**, die; -.

verspillern [fɛɐˈʃpɪlɐn] 〈sw. V.; ist〉 [aus dem Niederd., wohl zu ↑Spill] (Fachspr.): svw. ↑vergeilen; 〈Abl.:〉 **Verspillerung**, die; -, -en (Fachspr.).

verspinnen 〈st. V.; hat〉 /vgl. versponnen/: **1. a)** *spinnend verarbeiten* (1 a): die Wolle wird von Hand versponnen; **b)** *spinnend zu etw. verarbeiten* (1 b): Wolle zu Garn v.; **c)** *beim Spinnen verbrauchen:* die ganze Wolle v. **2.** 〈v. + sich〉 a) (selten) svw. ↑einspinnen (1); **b)** *sich allzu intensiv [u. in einer für andere unverständlichen Weise] gedanklich mit etw. Bestimmtem beschäftigen:* sich in eine Idee, eine Vorstellung v.; er war ganz in sich selbst versponnen.

verspleißen 〈st. V.; hat〉 (Seemannsspr.): *spleißend* (1) *verbinden:* zwei Tauenden [miteinander] v.; 〈Abl.:〉 **Verspleißung**, die; -, -en (Seemannsspr.).

versplinten [fɛɐˈʃplɪntn] 〈sw. V.; hat〉 (Technik): *mit einem Splint* (1) *sichern;* 〈Abl.:〉 **Versplintung**, die; -, -en (Technik).

versponnen [fɛɐˈʃpɔnən] [2: zu ↑verspinnen (2)]: **1.** ↑verspinnen. **2.** 〈Adj.; nicht adv.〉 *wunderlich, wunderliche Gedanken habend, zum Spinnen* (3 c) *neigend:* er ist etwas v.; 〈Abl.:〉 **Versponnenheit**, die; -.

verspotten 〈sw. V.; hat〉 [mhd. verspotten]: *über jmdn., etw. spotten, ihn bzw. es zum Gegenstand des Spottes machen:* den [politischen] Gegner v.; sie verspotteten seine Ungeschicklichkeit, ihn wegen seiner Gutgläubigkeit; Ü das Gedicht verspottet die Eitelkeit der Menschen; 〈Abl.:〉 **Verspottung**, die; -, -en.

versprechen 〈st. V.; hat〉 [mhd. versprechen, ahd. farsprehhan]: **1.** 〈v. + sich〉 *beim Sprechen versehentlich etw. anderes sagen od. aussprechen, als man beabsichtigt hat:* der Vortragende war sehr nervös und versprach sich ständig. **2. a)** *verbindlich erklären, zusichern, daß man etw. Bestimmtes tun werde:* jmdm. etw. [mit Handschlag, in die Hand, fest, hoch und heilig] v.; er hat [mir] versprochen, pünktlich zu sein; versprich [mir], daß du vorsichtig fährst; Ü der Film hält nicht, was die Werbung verspricht; **b)** *verbindlich erklären, zusichern, daß man jmdm. etw. Bestimmtes geben, zuteil werden lassen werde:* ich verspreche dir meine Unterstützung, eine Belohnung; er hat ihm eine Provision versprochen; er hat ihr die Ehe versprochen; fuhr er fort, mir einen ganz großen Erfolg zu v. (*zu prophezeien;* A. Zweig, Claudia 39); sich [die] 〈veraltet: *jmdm. die Ehe versprechen)* 〈2. Part.:〉 hier hast du das versprochene Geld; **c)** (veraltet) svw. ↑verloben: sie sind [miteinander] versprochen. **3. a)** 〈in Verbindung mit werden + zu〉 *Veranlassung zu einer bestimmten Hoffnung, Erwartung geben:* das Wetter, es verspricht schön zu werden; der Junge verspricht etwas zu werden; das Buch verspricht ein Bestseller zu werden; **b)** *erwarten lassen:* das Barometer verspricht gutes Wetter; die Apfelbäume versprechen eine gute Ernte; seine Miene versprach nichts Gutes. **4.** 〈v. + sich〉 *[sich] erhoffen:* was versprichst du dir davon, von diesem Abend?; ich hatte mir von dem neuen Mitarbeiter eigentlich mehr versprochen; 〈subst.:〉 **Versprechen**, das; -s, - 〈Pl. selten〉: *Erklärung, durch die etw. versprochen* (2 a, b) *wird:* ein V. [ein]halten, einlösen, erfüllen; sie hat mir auf dem Sterbebett das V. abgenommen, für ihre Kinder zu sorgen; ich habe ihm das V. gegeben, es nicht weiterzusagen; jmdn. an sein V. erinnern; 〈Abl.:〉 **Versprecher**, der; -s, -: *einmaliges Sichversprechen; Lapsus linguae:* dem Redner sind etliche V. unterlaufen; **Versprechung**, die; -, -en 〈meist Pl.〉: *Versprechen:* das kosten ihn nur große -en machen.

versprengen 〈sw. V.; hat〉: **1. a)** (bes. Milit.) *in verschiedene Richtungen in die Flucht treiben, auseinandertreiben:* die feindlichen Verbände v. und der Wolf versprengte die Herde; 〈oft im 2. Part.:〉 versprengte Soldaten; 〈subst. 2. Part.:〉 Versprengte auffangen; **b)** (Jägerspr.) *(ein Tier) durch häu-*

fige Störung vertreiben. **2.** *sprengend* (2) *verteilen:* Wasser v.; 〈Abl.:〉 **Versprengung**, die; -, -en.

verspritzen 〈sw. V.; hat〉: **1. a)** *spritzend verteilen; versprühen:* Wasser v.; er verspritzte Unmengen Parfüm; **b)** *spritzend* (6 c) *verarbeiten:* die Farbe läßt sich gut v. **2.** *durch Bespritzen verschmutzen:* der Lastwagen hat mir die Windschutzscheibe völlig verspritzt.

versproch[e]nermaßen 〈Adv.〉 (selten): *wie [es] versprochen [worden ist]:* ich habe ihm das Geld v. gestern gebracht.

versproden [fɛɐˈʃprøːdn] 〈sw. V.; hat〉 (Fachspr.): *(bes. von Stahl) spröde werden;* 〈Abl.:〉 **Versprödung**, die; -, -en.

Verspruch, der; -[e]s, Versprüche [mhd. verspruch = Fürsprache] (veraltet): **1.** *Versprechen.* **2.** *Verlobung.*

versprudeln 〈sw. V.; hat〉 (österr. Kochk.): svw. ↑verquirlen.

versprühen 〈sw. V.〉: **1.** 〈hat〉 **a)** *sprühend, in feinsten Tropfen verteilen:* Wasser, Pflanzenschutzmittel v.; **b)** *sprühend* (2 a) *verteilen, aussenden:* die Raketen ... versprühen ihre Lichtbündel über dem Meer (Menzel, Herren 67); Ü er versprühte Geist, Witz. **2.** 〈ist〉 **a)** (geh.) *sich sprühend* (1 c) *verlieren:* als versprühten die Tropfen einfach (Bobrowski, Mühle 162); **b)** *sich sprühend* (2 b) *verteilen u. verlieren:* die Funken versprühten.

verspunden, verspünden 〈sw. V.; hat〉 [mhd. verspünden]: **1.** (bes. ein Faß) mit einem ¹Spund (1) verschließen. **2.** (Tischlerei) svw. ↑verspunden (1): Bretter [miteinander] v.

verspüren 〈sw. V.; hat〉: **a)** *durch die Sinne, körperlich wahrnehmen; empfinden, fühlen:* Schmerz, Hunger, Durst v.; ich verspürte nicht, nicht die geringste Müdigkeit; er verspürte einen heftigen Brechreiz, Hustenreiz; er verspürte einen heftigen Schlag und brach zusammen; sie verspürte die lindernde Wirkung der Tabletten; **b)** *(eine innere, seelische, gefühlsmäßige Regung) haben; (einen inneren Antrieb) empfinden:* Reue, Angst, Sehnsucht, [keine] Lust zu etw., [kein] Verlangen nach etw. v.; sie verspürte den Wunsch davonzulaufen; **c)** *erkennen, feststellen, wahrnehmen:* in seinem Werk ist der Einfluß Goethes deutlich zu v.

verstaatlichen [fɛɐˈʃtaːtlɪçn] 〈sw. V.; hat〉: *in Staatseigentum überführen* (2 a): entstaatlichen): das Gesundheitswesen, die Banken v.; 〈Abl.:〉 **Verstaatlichung**, die; -, -en.

verstädtern [fɛɐˈʃtɛːtɐn] 〈sw. V.〉: **1.** 〈ist〉 **a)** *zu einem seinem Wesen nach weitgehend städtischen Lebensraum werden:* Die Erde verstädtert (Thienemann, Umwelt 30); **b)** *städtische Lebensformen annehmen:* die Bevölkerung verstädtert zunehmend. **2.** 〈hat〉 (selten) **a)** *verstädtern* (1 a) *lassen:* die Industrialisierung verstädterte das Land; **b)** *verstädtern* (1 b) *lassen;* 〈Abl.:〉 **Verstädterung** [auch: ...ˈʃtɛt...], die; -, -en (selten): *Überführung in städtisches Eigentum.* **Verstadtlichung** [fɛɐˈʃtatlɪçʊn], die; - (selten): *Überführung in städtisches Eigentum.*

verstählen 〈sw. V.; hat〉 (Fachspr.): *mit einer Schicht aus Stahl überziehen:* verstählte Druckplatten; 〈Abl.:〉 **Verstählung**, die; -, -en (Fachspr.).

Verstand, der; -[e]s [mhd. verstant, ahd. firstand, zu: firstantan, ↑verstehen]: **1.** *Fähigkeit, zu verstehen, Begriffe zu bilden, Schlüsse zu ziehen, zu urteilen, zu denken:* ein scharfer, kluger, nüchterner, stets wacher V.; der menschliche V.; das zu begreifen, reicht mein V. nicht aus; den V. schärfen, ausbilden; wenig, keinen V., kein Fünkchen V. haben; ich hätte ihm mehr V. zugetraut; nimm doch V. an! *(sei doch vernünftig!);* er mußte all seinen V. zusammennehmen *(scharf nachdenken, genau überlegen),* um ...; das schreckliche Erlebnis hat ihren V. verwirrt; Jetzt verliere ich den V. (Hesse, Narziß 64); seinen V. versaufen (salopp übertreibend; *ziemlich viel trinken);* die Gier raubte ihnen den V. (geh.; *schaltete den Verstand aus;* Kirst, 08/15, 803); manchmal zweifle ich an seinem V. (Äußerung, wenn jemand etw. Unvernünftiges gemacht hat); bei klarem V. *(klarer Überlegung)* kann man nicht so urteilen; du bist wohl nicht ganz bei V. (ugs.; *bist wohl verrückt);* er macht das über meinen V. (ugs.; *das begreife ich nicht);* der Schmerz hat ihn um den V. gebracht *(hat ihn wahnsinnig werden lassen);* das brachte sie ein wenig zu V. (geh.; *zur Vernunft);* R er hat mehr V. im kleinen Finger als ein anderer im Kopf (ugs.; *er ist außerordentlich intelligent).* * **jmdm. steht der V. still/bleibt der V. stehen** (ugs.; *jmd. findet etw. unbegreiflich);* **etw. mit V. essen, trinken, rauchen o. ä.** *(etw., weil es etw. besonders Gutes ist, ganz bewußt genießen);* den Wein muß man mit V. trinken. **2.** (geh.) *Art, wie etw. verstanden wird, gemeint ist; Sinn:* Unschuld ... im engsten wie im weitesten -e (Maass, Gouffé 304).

verstandes-, Verstandes-: ~**ehe,** die (selten): svw. ↑ Vernunftehe; ~**mäßig** ⟨Adj.; o. Steig.⟩: **1.** *auf dem Verstand beruhend, vom Verstand bestimmt:* eine Maßnahme, die v. als sinnvoll eingesehen wird. **2.** *den Verstand betreffend, intellektuell* (a): seine offenkundige -e Unterlegenheit, dazu: ~**mäßigkeit,** die; -; ~**mensch,** der: *im Verhalten hauptsächlich vom Verstand bestimmter Mensch* (Ggs.: Gefühlsmensch); ~**schärfe,** die ⟨o. Pl.⟩: *Schärfe* (6) *des Verstandes:* ein Mann von ungeheuerer V.

verständig ⟨Adj.⟩ [mhd. verstendic]: *mit Verstand begabt, von Verstand zeugend, klug, einsichtig:* ein -er Mensch; -e Worte; das Kind ist schon sehr v.; **verständigen** [fɛɐ̯ˈʃtɛndɪɡn̩] ⟨sw. V.; hat⟩: **1.** *von etw. in Kenntnis setzen, unterrichten, benachrichtigen, (jmdm.) etw. mitteilen:* ich verständige die Feuerwehr, die Polizei; du hättest mich [von dem Vorfall, über den Vorfall] sofort v. sollen. **2.** ⟨v. + sich⟩ *sich verständlich machen; machen, daß eine Mitteilung zu einem anderen gelangt u. (akustisch, inhaltlich) verstanden wird:* ich konnte mich [mit ihm] nur durch Zeichen v.; der Lärm war so groß, daß sie schreien mußten, um sich zu v.; wir konnten uns nur auf englisch v. *(konnten uns nur auf englisch unterhalten).* **3.** ⟨v. + sich⟩ *sich über etw. einigen, zu einer Einigung kommen; gemeinsam eine Lösung finden, die von allen akzeptiert werden kann:* wir wollen uns gütlich v. (v. d. Grün, Glatteis 120); **Verständigkeit,** die; -: *das Verständigsein;* **Verständigung,** die; -, -en ⟨Pl. selten⟩: **1.** *das Verständigen* (1): ich übernehme die V. der Angehörigen, der Polizei. **2.** *das Sichverständigen* (2): die V. [mit dem Ausländer] war sehr schwierig; die V. [am Telefon] war wegen des Lärms sehr schlecht. **3.** *das Sichverständigen* (3): über diesen Punkt konnte keine V. erreicht werden, kam es zu keiner V.

verständigungs-, Verständigungs-: ~**bereit** ⟨Adj.; -er, -este; nicht adv.⟩: *bereit, sich zu verständigen* (3), dazu: ~**bereitschaft,** die ⟨o. Pl.⟩; ~**feindlich** ⟨Adj.; nicht adv.⟩: *Verständigung* (3) *ablehnend, verhindernd, nicht wollend,* dazu: ~**feindlichkeit,** die ⟨o. Pl.⟩; ~**mittel,** das: *Mittel zur Verständigung* (2); ~**schwierigkeit,** die ⟨meist Pl.⟩: *Schwierigkeit bei der Verständigung* (2): hattet ihr im Ausland keine -en?; ~**versuch,** der: *Versuch, sich zu verständigen* (2, 3); ~**wille,** der: vgl. ~bereitschaft, dazu: ~**willig** ⟨Adj.; nicht adv.⟩.

verständlich [fɛɐ̯ˈʃtɛntlɪç] ⟨Adj.⟩ [mhd. verstentlich, ahd. firstantlīh, zu: firstantan, ↑ verstehen]: **1.** *so beschaffen, daß es [gut] zu verstehen* (1), *zu hören ist; deutlich:* eine -e Aussprache; er murmelte einige kaum, nur schwer -e Worte; er spricht klar und v.; ich mußte schreien, um mich v. zu machen *(damit man mich hörte, verstand);* **2.** *so beschaffen, daß es [gut] zu verstehen* (2 a), *zu erfassen, zu begreifen ist; leicht faßbar* (b): eine klare und -e Sprache; er erklärte es in -en Worten, in sehr -er Weise; ein Problem v. darstellen; sich v. ausdrücken; der Ausländer versuchte sich mit Gesten v. zu machen; Angelo hatte mir v. gemacht, daß er in der Ausländerbaracke ... wohnt (v. d. Grün, Glatteis 21). **3.** ⟨nicht adv.⟩ *so beschaffen, daß es [ohne weiteres] zu verstehen* (3 b), *einzusehen ist; begreiflich:* eine -e Sorge; ein -es Bedürfnis; eine -e Reaktion; eine -e *(plausible)* Erklärung; seine Verärgerung ist [mir] durchaus v.; ⟨Zus.:⟩ **verständlicherweise** ⟨Adv.⟩: *was [nur zu] verständlich* (3) *ist; begreiflicherweise:* darüber ist er v. böse; ⟨Abl.:⟩ **Verständlichkeit,** die; -: *das Verständlichsein;* **Verständnis** [fɛɐ̯ˈʃtɛntnɪs] das; -ses, -se ⟨Pl. ungebr.⟩ [mhd. verstentnisse, ahd. firstantnissi]: **1.** *das Verstehen* (2 a): dem Leser das V. [des Textes] erleichtern; diese Tatsache ist für das V. der weiteren Entwicklung äußerst wichtig. **2.** ⟨o. Pl.⟩ *Fähigkeit, sich in jmdn., etw. hineinzuversetzen, jmdn., etw. zu verstehen* (3 a); *innere Beziehung zu etw.: Einfühlungsvermögen:* ihm gebt jedes V. für Kunst ab; es fehlt ihr jedes V. für meine Probleme; kein V. für die Jugend haben; ich habe [durchaus] volles V. dafür *(verstehe durchaus),* daß er sich wehrt; für solche Schlampereien habe ich absolut kein V. *(sie mißfallen mir, ich lehne sie ab);* der Lehrer bringt seinen Schülern viel V. entgegen; der Minister zeigte großes V. für die Sorgen der Bauern; bei ihm kannst du auf V. rechnen; für die durch den Umbau bedingten Unannehmlichkeiten bitten wir um [Ihr] V. **3.** (veraltet) *Einvernehmen:* jmdn. in sein V. ziehen.

verständnis-, Verständnis-: ~**innig** ⟨Adj.⟩ (geh.): *voller Verständnis:* ein -es Staunen; ~**los** ⟨Adj.; -er, -este⟩: *nichts verstehend, ohne Verständnis:* ein -es Staunen; dem modernen Malerei steht

er völlig v. gegenüber, dazu: ~**losigkeit,** die; -; ~**schwierigkeit,** die ⟨meist Pl.⟩: *Schwierigkeit, etw. zu verstehen, geistig zu erfassen:* bei dem Vortrag hatte ich doch erhebliche -en; ~**voll** ⟨Adj.⟩: *voller Verständnis:* ein -er Blick; er hat einen sehr -en Chef; v. nicken, lächeln.

Verstandeskasten, der; -s, Verstandeskästen, selten auch: - (ugs.): *Kopf (als Sitz des Verstands):* das kriegt er anscheinend nicht in seinen V. rein *(begreift er nicht).*

verstänkern ⟨sw. V.; hat⟩ (ugs. abwertend): *mit als unangenehm empfundenem Geruch erfüllen:* du verstänkerst mir mit deiner Qualmerei die ganze Bude.

verstärken ⟨sw. V.; hat⟩: **1.** *stärker* (2 a), *stabiler machen:* eine Mauer, einen Deich v.; die Socken sind an den Fersen verstärkt. **2.** *zahlenmäßig erweitern, die Stärke* (3) *von etw. vergrößern:* die Truppen [um 500 Mann, auf 1500 Mann] v.; eine Besatzung, Wache v.; für die Sinfonie wurde das Orchester verstärkt; ⟨auch v. + sich:⟩ für das neue Projekt hat sich das Team um drei Leute verstärkt. **3.** *stärker* (7) *machen, intensivieren:* den elektrischen Strom, eine Spannung, einen Druck v.; die Stimme des Redners wird durch eine Lautsprecheranlage verstärkt; seine Bemühungen v.; diese Bemerkung hat seinen Argwohn nur noch verstärkt; dieser Eindruck wurde dadurch verstärkt; der Kaffee verstärkt die Wirkung der Tabletten; eine elektrisch verstärkte Gitarre; wir müssen verstärkte *(größere)* Anstrengungen machen. **4.** (bes. Sport) *stärker* (6 a), *leistungsfähiger machen:* ein Team v.; der neue Libero trug wesentlich dazu bei, die Abwehr zu v.; ⟨auch v. + sich:⟩ die Mannschaft will sich durch den Einkauf eines neuen Mannes v. **5.** (Fot.) *(bei einem Negativ) mit Hilfe einer chemischen Lösung die Kontraste verstärken:* ein flaues Negativ v. **6.** ⟨v. + sich⟩ *stärker* (7), *intensiver werden:* der Druck verstärkt sich, wenn man das Ventil schließt; der Lärm, der Sturm hat sich stark verstärkt; sein Einfluß verstärkt sich; meine Zweifel haben sich verstärkt; die Schmerzen haben sich erheblich verstärkt; ⟨oft im 2. Part.:⟩ verstärkte Nachfrage; ich werde mich in verstärktem Maße darum kümmern; diese Tendenz besteht in verstärktem Maße seit 1950; ⟨Abl.:⟩ **Verstärker,** der; -s, -: **1.** (Elektrot., Elektronik) *Gerät zum Verstärken von Strömen, Spannungen, Leistungen:* der V. arbeitet mit Transistoren, Röhren. **2.** (Technik) *Gerät zum Verstärken einer Kraft, einer Leistung:* eine Servobremse ist eine Bremse mit einem V. **3.** (Fot.) *chemische Lösung zum Verstärken von Negativen.* **4.** *etw., was etw. verstärkt.* **Verstärker-:** ~**anlage,** die (Elektrot.): *aus Mikrophon[en], Verstärker[n]* (1), *Lautsprecher[n] bestehende Anlage zur lautstarken Wiedergabe bes. von Musik;* ~**leistung,** die: *Ausgangsleistung eines Verstärkers* (1); ~**röhre,** die (Elektronik): *Elektronenröhre.*

Verstärkung, die; -, -en ⟨Pl. selten⟩: **1.** *das Verstärken* (1): die V. der Deiche, der Fundamente. **2.** *das Verstärken* (2), *zahlenmäßige Erweiterung, Vergrößerung:* eine V. der Streitkräfte ist nicht geplant. **3.** *das Verstärken* (3): ein Gerät zur V. elektroakustischer Signale. **4.** (bes. Sport) *das Verstärken* (4), *Erhöhen der Leistung:* zwei neue Spieler zur V. der Mannschaft einkaufen. **5.** (Fot.) *das Verstärken* (5). **6.** *das Sichverstärken* (6): die V. des Reiseverkehrs. **7.** *Personen, durch die etw. verstärkt wird:* wo bleibt die angeforderte V.?; V. rufen, holen, heranziehen; um V. bitten. **8.** *etw., was zur Verstärkung* (1) *dient:* v. schweißen wir noch ein T-Eisen auf das Blech.

verstäten [fɛɐ̯ˈʃtɛːtn̩] ⟨sw. V.; hat⟩ [zu ↑ stät] (schweiz.): *(bes. beim Nähen o. ä. das Ende eines Fadens) befestigen.*

verstatten [fɛɐ̯ˈʃtatn̩] ⟨sw. V.; hat⟩ (veraltet): svw. ↑ gestatten; ⟨Abl.:⟩ **Verstattung,** die; - (veraltet).

verstauben ⟨sw. V.; ist⟩ /vgl. verstaubt/: *von Staub ganz bedeckt werden:* die Bücher sind ganz verstaubt; Ü seine Romane verstauben in den Bibliotheken *(werden nicht gelesen);* **verstäuben** ⟨sw. V.; hat⟩: *zerstäubend verteilen, versprühen:* Insektizide v.; **verstaubt** ⟨Adj.; -er, -este; nicht adv.⟩ (oft abwertend): *veraltet, altmodisch, unzeitgemäß, überholt:* er hat etwas -e Ansichten; **Verstäubung,** die; -, -en: *das Verstäuben.*

verstauchen ⟨sw. V.; hat⟩ [niederd. verstüken, zu ↑ stauchen]: *sich durch eine übermäßige od. unglückliche Bewegung (bes. bei einem Stoß od. Aufprall) das Gelenk verletzen:* sich den Fuß v.; ich habe mir die Hand verstaucht; ⟨Abl.:⟩ **Verstauchung,** die; -, -en: *durch eine Zerrung od. einen Riß der Bänder hervorgerufene Verletzung eines Gelenks; Distorsion:* eine V. des Fußes.

verstauen ⟨sw. V.; hat⟩ [zu ↑stauen (3)]: *(zum Transport od. zur Aufbewahrung) auf relativ engem, gerade noch ausreichendem Raum [mit anderem zusammen] unterbringen:* Bücher, Geschirr in Kisten v.; seine Sachen im/(selten:) in den Rucksack v.; habt ihr das Gepäck schon [im Wagen] verstaut?; (scherzh.:) er verstaute seine Familie im Auto; ⟨Abl.:⟩ **Verstauung,** die; -, -en.

Versteck [fɛɐ̯'ʃtɛk], das; -[e]s, -e [aus dem Niederd. < mniederd. vorstecke = Heimlichkeit, Hintergedanke]: *Ort, an dem jmd., etw. versteckt ist, an dem sich jmd. versteckt hält; Ort, der sich zum Verstecken, zum Sichverstecken eignet:* ich weiß ein gutes V.; er blieb in seinem V.; *V. **spielen** (sww. ↑Verstecken spielen):* die Kinder spielten im Garten V.; **V.** [mit, vor jmdm.] **spielen** *(seine wahren Gedanken, Gefühle, Absichten [vor jmdm.] verbergen):* er spielt vor seiner Frau V.; **verstecken** ⟨sw. V.; hat⟩ /vgl. versteckt/: *in, unter, hinter etw. tun, um es zu verbergen:* die Beute [im Gebüsch, unter Steinen] v.; wo hast du den Schlüssel versteckt?; jmdm. die Schuhe, die Brille v.; Ostereier v.; die Mutter versteckte die Schokolade vor den Kindern; er versteckte das Geld in seinem/(selten:) seinen Schreibtisch; warum versteckst du dich vor mir?; er versteckte seine Hände auf dem Rücken; er hielt sich in seinem Keller versteckt; Ü der Brief hatte sich in einem Buch versteckt *(war dort hingeraten);* sie versteckte ihre Verlegenheit hinter einem Lächeln; ein Geheimnis vor jmdm. v.; er versteckte sich hinter seinem Chef, hinter seinen Vorschriften *(schob ihn, sie vor, benutzte ihn, sie als Vorwand);* ** sich vor/(seltener:) neben jmdm. v. müssen, können* (ugs.; *in seiner Leistung, seinen Qualitäten jmdm. weit unterlegen sein);* *sich vor/(seltener:) neben jmdm. nicht zu v. brauchen* (ugs.; *jmdm. ebenbürtig sein);* ⟨subst.:⟩ **Verstecken,** das; -s: *Kinderspiel, bei dem jeweils ein Kind die übrigen, die sich möglichst gut verstecken, suchen muß:* V. [mit jmdm.] spielen; Ü er spielt V. mit ihr (ugs.; *verbirgt ihr etwas);* **Versteckerlspiel,** das; -[e]s, -e (österr.): *Versteckspiel;* **Versteckspiel,** das; -[e]s, -e: vgl. Verstecken: Ü sie wollten aufhören mit dem albernen V. *(wir sollten aufhören, uns gegenseitig etw. vorzumachen);* **versteckt: 1.** ↑verstecken. **2.** ⟨Adj.; kein Steig.; nicht adv.⟩ **a)** sww. ↑²verborgen (2): eine -e Gefahr; -e Mängel; die in dem Fleisch enthaltenen -en Fette; **b)** *nicht offen, nicht direkt [ausgesprochen]:* -e Drohungen; **c)** *heimlich:* -e Umtriebe, Aktivitäten; ein -es *(verstohlenes)* Lächeln. **3.** (Druckerspr.) *(von Zeilen) verstellt:* eine -e Zeile; ⟨Abl. zu 2:⟩ **Verstecktheit,** die; -.

verstehbar [fɛɐ̯'ʃte:ba:ɐ̯] ⟨Adj.; o. Steig.; nicht adv.⟩: *sich verstehen (bes. 2 a, b, 3) lassend;* ⟨Abl.:⟩ **Verstehbarkeit,** die; -; **verstehen** ⟨unr. V.; hat⟩ [mhd. verstēn, verstān, ahd. firstān, firstantan]: **1.** *(Gesprochenes) deutlich hören:* ich konnte alles, jedes Wort, keine Silbe v.; der Redner war noch in der letzten Reihe gut zu v.; ich konnte ihn bei dem Lärm nicht v. **2. a)** *den Sinn von etw. erfassen; etw. begreifen:* einen Gedankengang, Zusammenhang v.; hast du ihn *(das, was er vorgetragen, gesagt hat),* seine Ausführungen verstanden?; das versteht du noch nicht *(du bist noch zu klein dazu);* das verstehe [nun] einer!; die Kinder verstehen die Verkehrszeichen nicht; er hat nicht verstanden, worum es geht; das versteht *(kapiert)* doch kein Mensch *(das ist zu verworren, zu kompliziert, zu unklar o. ä.);* ich habe die Frage, Geste nicht verstanden; ⟨auch ohne Akk.-Obj.:⟩ ja, ich verstehe!; R du bleibst hier, verstehst du/verstanden! (salopp; nachdrücklich; mit drohendem Unterton); ** jmdm. nichts etw. zu v. geben (jmdm. gegenüber etw. andeuten, was man ihm aus bestimmten Gründen nicht direkt sagen will od. kann):* ich habe ihm deutlich zu v. gegeben, daß ich sein Verhalten mißbillige; *sich [von selbst] v. (keiner ausdrücklichen Erwähnung bedürfen; selbstverständlich sein):* daß ich dir helfe, versteht sich [von selbst]; **b)** *in bestimmter Weise auslegen, deuten, auffassen:* jmds. Verhalten nicht v.; er hat deine Worte falsch verstanden *(ihnen eine falsche Auslegung gegeben, sie mißverstanden);* er hat die Lieblosigkeit v.; das ist als Drohung, als Aufforderung zu v. *(gemeint);* das ist im Sinne zu v. *(gemeint),* daß ...; unter Freiheit versteht jeder etwas anderes *(oder legt den Begriff anders aus);* wie soll ich das v.? *(wie ist das gemeint?);* versteh mich bitte richtig, nicht falsch!; das ist eine falsch verstandene Loyalität; ⟨auch ohne Akk.-Obj.:⟩ verstehst du recht verstehe, willst du nicht mehr mitmachen; **c)** *ein bestimmtes Bild von etw. haben; sich in bestimmter Weise sehen:* er will sich als

Liberaler verstanden wissen; er versteht sich als Revolutionär; **d)** ⟨v. + sich⟩ (Kaufmannsspr.) *(von Preisen) in bestimmter Weise gemeint sein:* der Preis versteht sich ab Werk, einschließlich Mehrwertsteuer. **3. a)** *sich in jmdn., in jmds. Lage hineinversetzen können; Verständnis für jmdn. haben, zeigen:* keiner versteht mich!; sie ist die einzige, die mich versteht; er fühlt sich von ihr nicht verstanden; **b)** *(eine Verhaltensweise, eine Haltung, eine Reaktion, ein Gefühl eines anderen) vom Standpunkt des Betreffenden gesehen, natürlich, konsequent, richtig, normal finden:* ich verstehe deine Reaktion, deinen Ärger sehr gut; daß er Angst hat, kann ich gut v.; ich verstehe nicht, wie man so leichtsinnig sein kann!; ich kann bei Ihnen keine Ausnahme machen, das müssen Sie [schon] v. *(einsehen).* **4.** ⟨v. + sich⟩ *mit jmdm. (weil er einem sympathisch ist, weil man seine Anschauungen teilt, weil man wie er empfindet) gut auskommen, ein gutes Verhältnis haben:* wie verstehst du dich mit ihr?; er versteht sich [glänzend, gut] mit seinem Chef; die beiden verstehen sich nicht besonders. **5. a)** *gut können, beherrschen:* sein Handwerk, sein Fach, seine Sache v.; Dieser Nils verstand das Leben (Jahnn, Geschichten 10); er versteht es [meisterhaft], andere zu überzeugen; er versteht zu genießen; er hat es so gut gemacht, wie er es versteht; er versteht es nicht besser (ugs.; *er tut das nur aus Unbeholfenheit);* **b)** *(in etw.) besondere Kenntnisse haben, sich (mit etw., auf einem bestimmten Gebiet) auskennen [u. daher ein Urteil haben]:* er versteht etwas, nichts von Musik; verstehst du etwas von Wein?; rede nicht über Dinge, von denen du nichts verstehst!; **c)** ⟨v. + sich⟩ *zu etw. befähigt, in der Lage sein:* er versteht sich aufs Dichten; **d)** ⟨v. + sich⟩ *mit etw. Bescheid wissen, etw. gut kennen u. damit gut umzugehen wissen:* er versteht sich auf Pferde. **6.** ⟨v. + sich⟩ *(veraltend) sich zu etw., was man eigentlich lieber nicht täte, doch bereit finden:* sich zu einer Entschuldigung, zum Schadenersatz v. **7.** (ugs.) *durch Stehen verlieren, vergeuden:* ich habe keine Lust, hier eine ganze Zeit zu v.

versteifen ⟨sw. V.; hat⟩ [vgl. mniederd. vorstīven]: **1.** *steif (1) machen* ⟨hat⟩: einen Kragen (mit einer Einlage) v.; Lieberwirth ... versteift sein Genick (H. Gerlach, Demission 41). **2. a)** *steif (2) werden* ⟨ist⟩: seine Glieder, Gelenke versteiften zusehends; **b)** ⟨v. + sich⟩ *steif (3) werden* ⟨hat⟩: sein Glied versteifte sich; Ü daß die ... Fronten sich sogar v. *(verhärten)* müßten (Thielicke, Ich glaube 262). **3.** *mit Balken, Streben o. ä. abstützen; gegen Einsturz, gegen Umstürzen sichern* ⟨hat⟩: einen Zaun mit/durch Latten v.; eine Mauer, eine Baugrube v. **4.** ⟨v. + sich⟩ *hartnäckig an etw. festhalten, auf etw. beharren, sich von etw. nicht abbringen lassen (auf etw.):* warum versteifst du dich eigentlich so auf Mittwoch? **5.** ⟨v. + sich⟩ (Börsenw.) *(von einem Wertpapiermarkt) durch steigende Kurse gekennzeichnet sein* ⟨hat⟩: der Rentenmarkt hat sich versteift; ⟨Abl.:⟩ **Versteifung,** die; -, -en: **1.** *das Versteifen, Versteiftwerden, Sichversteifen:* eine V. des Kniegelenks. **2.** *etw., was dazu dient, etw. zu versteifen (3):* -en aus Holz.

versteigen ⟨sich; st. V.; hat⟩ /vgl. verstiegen/: **1.** *sich beim Bergsteigen, beim Klettern in den Bergen verirren:* die Seilmannschaft hat sich verstiegen. **2.** (geh.) *so weit gehen, so vermessen sein, zu tun od. zu denken, was über das übliche Maß entschieden hinausgeht:* er verstig sich zu der Behauptung, er sei unschlagbar; er verstieg sich [glänzend] zu der Behauptung; **Versteigerer,** der; -s, -: *jmd., der etw. versteigert; Auktionator;* **versteigern** ⟨sw. V.; hat⟩: *[öffentlich] anbieten an den meistbietenden Interessenten verkaufen:* Fundsachen [öffentlich] v.; ein Gemälde [meistbietend] v.; der Hof wird versteigert; ** amerikanisch v. (in einer amerikanischen Versteigerung anbieten);* ⟨Abl.:⟩ **Versteigerung,** die; -, -en: **1.** *das Versteigern, Versteigertwerden:* etw. durch V. erwerben; ** amerikanische V. (besondere Art der Versteigerung, bei der der erste, der ein Gebot macht, den gebotenen Betrag sofort zahlt u. die nach ihm Bietenden jeweils nur die Differenz zwischen ihrem eigenen u. dem vorhergehenden Gebot zahlen).* **2.** *Veranstaltung, bei der versteigert wird; Auktion:* die V. ist öffentlich; eine V. veranstalten.

versteinen [fɛɐ̯'ʃtaɪnən] ⟨sw. V.⟩ (veraltend): **1. a)** *versteinern (1)* ⟨ist⟩; **b)** ⟨v. + sich⟩ *versteinern (2)* ⟨hat⟩; **c)** (geh.) *versteinern (3)* ⟨hat⟩: wie mich die Gewalt der Leidenschaft versteinte (Rinser, Mitte 55). **2.** *(zur Markierung) mit*

[Grenz]steinen versehen ⟨hat⟩: ein Grundstück, sein Land v.; **versteinern** ⟨sw. V.⟩: **1.** *zu Stein werden* ⟨ist⟩: die Pflanzen, Tiere sind versteinert; versteinertes *(petrifiziertes)* Holz; er stand wie versteinert; Ü seine Miene versteinerte (geh.; *wurde starr*). **2.** ⟨v. + sich⟩ (geh.) *starr, unbewegt werden* ⟨hat⟩: Sein Gesicht versteinerte sich (Jahnn, Geschichten 232). **3.** (geh.) *sich versteinern* (2) *lassen* ⟨hat⟩: ein Gesicht ..., dessen Züge die Verzweiflung versteinert hatte (Ott, Haie 316); ⟨Abl.:⟩ **Versteinerung,** die; -, -en: **1.** *das Versteinern.* **2.** *etw. Versteinertes, versteinertes Objekt* (z. B. versteinerte Pflanze): -en und andere Fossilien.

verstellbar [fɛɐ̯ˈʃtɛlbaːɐ̯] ⟨Adj.; o. Steig.; nicht adv.⟩: *sich verstellen* (2 a) *lassend:* [in der Höhe] -e Kopfstützen; die Lehne ist v.; ⟨Abl.:⟩ **Verstellbarkeit,** die; -; **verstellen** ⟨sw. V.; hat⟩ [3, 4: mhd. verstellen]: **1.** *[von seinem Platz wegnehmen u. später] an einen falschen Platz stellen:* das Buch muß jemand verstellt haben. **2. a)** *die Stellung, Einstellung von etw. verändern [so daß es falsch gestellt, eingestellt ist]:* wer hat meinen Rückspiegel, meinen Wecker verstellt?; der Sitz läßt sich [in der Höhe] v.; **b)** ⟨v. + sich⟩ *in eine andere [falsche] Stellung gelangen, eine andere [falsche] Einstellung bekommen:* die Zündung hat sich verstellt. **3. a)** *durch Aufstellen von Gegenständen unzugänglich, unpassierbar machen, versperren* (1 a): wir dürfen die Wasseruhr nicht [mit Gerümpel] v.; der Durchgang war mit Fahrrädern verstellt; jmdm. den Weg v. *(jmdm. in den Weg treten u. ihn aufhalten);* **b)** *durch Im-Wege-Stehen unpassierbar od. unzugänglich machen, versperren* (1 b): der Wagen verstellt die Ausfahrt; ein Haus verstellte *(nahm einem)* den Blick auf die Wiese; Ü Meistens ist falsches Mitleid im Spiel, und das verstellt den Blick für die Probleme (Hörzu 10, 1973, 68); **c)** (schweiz.) *weg-, beiseite stellen:* die alten verstellten Möbel; Ü wir sollten diese Frage zunächst v. *(beiseite lassen).* **4. a)** *in der Absicht, jmdn. zu täuschen, verändern:* seine Stimme, seine Handschrift v.; **b)** ⟨v. + sich⟩ *sich anders stellen* (6), *geben, als man ist:* ich traue ihm nicht, ich glaube, er verstellt sich; ⟨Abl.:⟩ **Verstellung,** die; -, -en: **1.** (selten) *das Verstellen* (1–3, 4 a), *Sichverstellen, Verstelltwerden.* **2.** *das Sichverstellen* (4 b): ihre scheinbare Trauer ist nur V.; ⟨Zus. zu 2:⟩ **Verstellungskunst,** die ⟨meist Pl.⟩: *Fähigkeit, sich zu verstellen* (4 b): deine Verstellungskünste nützen dir nichts mehr.

versteppen ⟨sw. V.; ist⟩: *(von Gebieten mit reicherer Vegetation) zu Steppe werden;* ⟨Abl.:⟩ **Versteppung,** die; -, -en.

versterben ⟨st. V.; ist; Präs. u. Futur selten⟩ [mhd. versterben] (geh.): *sterben:* am Blutkrebs v.; er ist im Jahr verstorben; ⟨oft im 2. Part.:⟩ mein verstorbener Onkel Franz; ⟨subst. 2. Part.:⟩ der, Verstorbene war Mitglied des Landtags.

verstetigen [fɛɐ̯ˈʃteːtɪɡn̩] ⟨sw. V.; hat⟩ (bes. Wirtsch.): **1.** *stetig machen:* Jetzt müsse die Entwicklung der Geldversorgung verstetigt werden (MM 29. 11. 75, 6). **2.** ⟨v. + sich⟩ *stetig werden:* das wirtschaftliche Wachstum hat sich verstetigt; ⟨Abl.:⟩ **Verstetigung,** die; -, -en (bes. Wirtsch.).

versteuern ⟨sw. V.; hat⟩ [mhd. verstiuren]: *(für etw.) Steuern zahlen:* sein Einkommen v.; das Urlaubsgeld mußt du auch v.; ⟨Abl.:⟩ **Versteuerung,** die; -, -en.

verstieben ⟨st., auch (bes. im Prät.) sw. V.; ist⟩ [mhd. verstieben] (geh., veraltend): *zerstieben u. wegfliegen:* ein heftiger Windstoß ließ den Schnee v.; Ü seine Erinnerung daran war verstoben.

verstiegen [fɛɐ̯ˈʃtiːɡn̩] ⟨2: zu ↑versteigen (2)]: **1.** ↑versteigen. **2.** ⟨Adj.; nicht adv.⟩ *überspannt, übertrieben, abwegig, wirklichkeitsfern:* ein -er Idealist; -e Ideen; das klingt alles etwas v.; seine Pläne sind recht v.; ⟨Abl.:⟩ **Verstiegenheit,** die; -, -en ⟨o. Pl.⟩ *das Verstiegensein.* **2.** *verstiegene Idee, Vorstellung, von Verstiegenheit* (1) *zeugende Äußerung:* seine -en nimmt doch kein Mensch ernst.

verstimmen ⟨sw. V.⟩: **1.** *(bei einem Musikinstrument) bewirken, daß es nicht mehr richtig gestimmt ist* ⟨hat⟩: dreh nicht an dem Wirbel, sonst verstimmst du die Geige. **2. a)** ⟨v. + sich⟩ *aufhören, richtig gestimmt zu sein* ⟨hat⟩: das Klavier hat sich verstimmt; eine verstimmte Geige; der Flügel ist v.; **b)** (selten) *aufhören, richtig gestimmt zu sein* ⟨ist⟩: das Klavier verstimmt bei Feuchtigkeit leicht. **3.** *[leicht] verärgern, jmds. Unmut erregen* ⟨hat⟩: jmdn. mit einer Bemerkung v.; du hast ihn mit deiner Antwort ziemlich verstimmt; ⟨oft im 2. Part.:⟩ er war über die Absage etwas verstimmt; verstimmt verließ er die Versammlung, Ü einen verstimmten *(leicht verdorbenen)* Magen haben;

Der Schwächeanfall von Pfund und Dollar hat die Aktienbörse verstimmt (Welt 29. 10. 76, 1); ⟨Abl. zu 3:⟩ **Verstimmtheit,** die; -: *das Verstimmtsein;* **Verstimmung,** die; -, -en: **1. a)** *das Verstimmen, Sichverstimmen;* **b)** *verstimmter Zustand.* **2.** *durch einen enttäuschenden Vorfall o. ä. hervorgerufene ärgerliche Stimmung:* eine V. hervorrufen, auslösen.

verstinken ⟨st. V.; hat⟩ (ugs. abwertend): svw. ↑verstänkern.

verstocken ⟨sw. V.; hat⟩ /vgl. verstockt/ [spätmhd. verstokken, eigtl. = steif wie ein Stock werden] (veraltend, noch geh.): **1.** ⟨v. + sich⟩ *verstockt werden, sich (anderen, Argumenten) in starrsinniger Weise verschließen:* Und Hans Castorp verstockte sich gegen Herrn Settembrini (Th. Mann, Zauberberg 492). **2.** *verstockt machen;* **verstockt** ⟨Adj.; -er, -este⟩ (abwertend): *starrsinnig, in hohem Grade uneinsichtig, zu keinem Nachgeben bereit, trotzig:* ein -er Mensch; mit -er Miene dastehen; der Angeklagte war, zeigte sich v.; ⟨Abl.:⟩ **Verstocktheit,** die; -: *das Verstocktsein.*

verstohlen [fɛɐ̯ˈʃtoːlən] ⟨Adj.⟩ [mhd. verstoln, eigtl. 2. Part. von: versteln = (heimlich) stehlen]: *darauf bedacht, daß etw. nicht bemerkt wird; unauffällig, heimlich:* ein -es Lächeln; er warf ihr einen -en Blick zu; er drehte sich v. nach ihr um; ⟨Abl.:⟩ **Verstohlenheit,** die; -.

verstolpern ⟨sw. V.; hat⟩ (Sport Jargon): *durch Stolpern verpassen, vertun, nicht nutzen können:* eine Torchance, den Ball v.

verstopfen ⟨sw. V.⟩ [mhd. verstopfen, ahd. verstopfōn]: **1.** ⟨hat⟩ **a)** *durch Hineinstopfen eines geeigneten Gegenstandes od. Materials verschließen:* ein Loch, Fugen, Ritzen v.; ich müßte mir die Ohren mit Watte v.; **b)** *durch Im-Wege-Sein undurchlässig, unpassierbar machen:* die Teeblätter verstopfen den Ausguß; Schleim verstopfte ihm die Kehle (Ott, Haie 181); ⟨oft im 2. Part.:⟩ eine verstopfte Düse; ein verstopfter Ausguß; die Toilette ist durch Abfälle/von, mit Abfällen] verstopft; meine Nase ist verstopft *(voller Nasenschleim [beim Schnupfen]):* ich bin verstopft *(habe keinen Stuhlgang, leide an Verstopfung);* Ü der Individualverkehr verstopft die Straßen; alle Kreuzungen waren [von Fahrzeugen] verstopft. **2.** *undurchlässig, unpassierbar werden* ⟨ist⟩: wirf den Abfall nicht ins Klo, es verstopft sonst; ⟨Abl.:⟩ **Verstopfung,** die; -, -en: **1.** *das Verstopfen, Verstopftwerden, -sein.* **2.** svw. ↑Stuhlverstopfung: er leidet an [chronischer] V.; ein Mittel gegen V.

verstören ⟨sw. V.; hat⟩ [mhd. verstœren]: *aus der Fassung, aus dem seelischen Gleichgewicht bringen, zutiefst verwirren:* der Anblick verstörte das Kind; du hast ihn mit deiner Zudringlichkeit verstört; ein verstörtes Mädchen; er machte einen verstörten Eindruck; die Flüchtlinge waren völlig verstört; verstört sah sich blicken; ⟨Abl.:⟩ **Verstörtheit,** die; -: *das Verstörtsein;* **Verstörung,** die; -: *Verstörtheit.*

Verstoß, der; -es, Verstöße: **1.** *das Verstoßen* (1) *gegen etw., Verletzung von Bestimmungen, Anordnungen, Vorschriften:* ein schwerer, leichter V.; ein V. gegen den Anstand *(Fauxpas);* ein V. gegen grammatische Regeln; ein V. gegen die Spielregeln; das Rechtsüberholen stellt einen V. gegen die Straßenverkehrsordnung dar; auch der kleinste V. wurde sofort geahndet. **2.** *in V. geraten* (österr. veraltet; *verlorengehen;* zu veraltet verstecken, verstoßen, ⟨sw. V.; hat⟩ [mhd. verstōzen, ahd. firstōzan]: **1.** *gegen etw. (eine Regel, ein Prinzip, eine Vorschrift o. ä.) handeln, sich darüber hinwegsetzen, eine Bestimmung, Anordnung, Vorschrift verletzen:* gegen ein Tabu, den guten Geschmack, die Disziplin v.; sein Verhalten verstößt gegen den Anstand; er hat gegen die Straßenverkehrsordnung verstoßen. **2.** *aus einer Gemeinschaft ausschließen, ausstoßen:* seine Tochter [aus dem Elternhaus] v.; er wurde von den Stammesangehörigen verstoßen; ⟨Abl. zu 2:⟩ **Verstoßung,** die; -, -en.

verstrahlen ⟨sw. V.; hat⟩: **1.** *ausstrahlen* (1 a): der Ofen verstrahlte angenehme Wärme; Ü Charme v. **2.** *durch Radioaktivität verseuchen:* verstrahltes Gebiet; ⟨Abl.:⟩ **Verstrahlung,** die; -, -en.

verstreben ⟨sw. V.; hat⟩: *mit (stützenden, [zusätzlichen] Halt gebenden) Streben versehen:* ein Gerüst v.; ⟨Abl.:⟩ **Verstrebung,** die; -, -en: **1.** *das Verstreben.* **2.** *einzelne Strebe bzw. Gesamtheit von zusammengehörenden Streben.*

verstreichen ⟨st. V.⟩ [mhd. verstrīchen, ahd. farstrīchan]: **1.** ⟨hat⟩ **a)** *streichend verteilen:* die Butter [gleichmäßig]

auf dem Brot v.; die Farbe mit einem Pinsel v.; **b)** *beim Streichen verbrauchen:* wir haben [in dem Zimmer] acht Kilo Farbe verstrichen; **c)** *zustreichen:* Fugen, Ritzen sorgfältig v.; er verstrich das Loch in der Wand mit Gips. **2.** (geh.) *vergehen* (1 a): ⟨ist⟩: zwei Jahre sind seitdem verstrichen; wir dürfen die Frist nicht v. lassen; er ließ eine Weile v., ehe er antwortete. **3.** (Jägerspr.) *(von Federwild) das Revier verlassen:* die Fasanen sind verstrichen.

verstreuen ⟨sw. V.; hat⟩: **1. a)** *streuend verteilen:* Asche auf dem vereisten Fußweg v.; **b)** *versehentlich ausstreuen, verschütten:* Zucker, Mehl v.; er hat die Streichhölzer auf dem Teppich verstreut. **2.** *beim Streuen* (1 b) *verbrauchen:* wir verstreuen jeden Winter ein paar Zentner Vogelfutter. **3.** *(ohne eine [erkennbare] Ordnung) da und dort verteilen:* der Junge hat seine Spielsachen im ganzen Haus verstreut ⟨oft im 2. Part.:⟩ seine Kleider lagen im ganzen Zimmer verstreut *(unachtsam, unordentlich an verschiedenen Stellen abgelegt, hingeworfen);* Ü verstreute *(vereinzelte, weit auseinanderliegende)* Gehöfte, Ortschaften; in verschiedenen Zeitschriften verstreute Aufsätze.

verstricken ⟨sw. V.; hat⟩ [mhd. verstricken = mit Stricken umschnüren]: **1. a)** ⟨v. + sich⟩ *beim Stricken einen Fehler machen:* sich immer wieder v.; **b)** *beim Stricken verbrauchen:* ich habe schon 500 Gramm Wolle verstrickt; wir verstricken *(verwenden)* nur reine Wolle; **c)** ⟨v. + sich⟩ *sich in einer bestimmten Weise verstricken* (1 b) *lassen:* die Wolle verstrickt sich gut, schnell. **2.** (geh.) **a)** *jmdn. in etw. für ihn Unangenehmes hineinziehen* (5): er versuchte, ihn in ein Gespräch über Politik zu v.; **b)** ⟨v. + sich⟩ *sich durch sein eigenes Verhalten in eine schwierige, mißliche od. ausweglose, verzweifelte Lage bringen:* sie würde sich ... in ihren eigenen Listen und Lüsten v. (Maass, Gouffé 137); ⟨Abl.:⟩ **Verstrickung,** die; -, -en: *das Verstricktsein.*

verstromen [fɛɐ̯ˈʃtroːmən] ⟨sw. V.; hat⟩ (Fachspr.): *zur Erzeugung von elektrischem Strom benutzen:* 50% der geförderten Kohle werden verstromt; **verströmen** ⟨sw. V.:⟩: **1.** *ausströmen* (a) ⟨hat⟩: Rosen verströmten ihren Duft; Ü er verströmt Optimismus. **2.** ⟨v. + sich⟩ (dichter.) *sich strömend verlieren:* dort verströmt sich die Mosel [in den Rhein]; **Verstromung,** die; -, -en (Fachspr.): *das Verstromen,* Verstromtwerden: die V. von Kohle.

verstrubbeln [fɛɐ̯ˈʃtrʊbl̩n] ⟨sw. V.; hat⟩ (ugs.): *strubbelig machen:* verstrubbel mir nicht die Haare.

verstümmeln ⟨sw. V.; hat⟩ [mhd. (md.) verstumeln]: *Glieder od. sonstige Teile abtrennen:* der Mörder hatte sein Opfer verstümmelt; bei dem Unfall wurden mehrere Personen bis zur Unkenntlichkeit verstümmelt; Ü eine Nachricht, einen Text, jmds. Namen v. *(in entstellender Weise verkürzen);* ⟨Abl.:⟩ **Verstümm[e]lung,** die; -, -en: **1.** *das Verstümmeln,* Verstümmeltwerden. **2.** *das Verstümmeltsein, das Fehlen eines Gliedes, eines Körperteils.*

verstummen ⟨sw. V.; ist⟩ [mhd. verstummen] (geh.): **a)** *aufhören zu sprechen, zu singen, zu schreiben o. ä.:* vor Schreck verstummte er [jäh]; Ü das Orchester, der Lautsprecher, das Maschinengewehr, der Motor verstummte plötzlich; der Dichter ist für immer verstummt *(ist gestorben);* **b)** *(von Lauten, Geräuschen, von Hörbarem) aufhören, enden:* der Gesang, sein Lachen, die Musik, das Geräusch verstummte; Ü jeder Zweifel verstummte.

verstürzen ⟨sw. V.; hat⟩ [zu ↑stürzen (6 a)] (Schneiderei): *(zwei zusammenzunähende Stücke Stoff) mit den linken Seiten nach außen aufeinanderlegen u. zusammennähen u. anschließend nach rechts umstülpen;* ⟨Zus.:⟩ **Verstürznaht,** die (Schneiderei): *Naht, die zwei miteinander verstürzte Stücke Stoff verbindet.*

Versuch [fɛɐ̯ˈzuːx], der; -[e]s, -e [mhd. versuoch]: **1. a)** *Handlung, mit der etw. versucht wird; das versucht Werden:* ein kühner, aussichtsloser, verzweifelter, mißglückter, erfolgreicher, geglückter V.; der erste V. ist gescheitert, fehlgeschlagen; einen V. wagen; er machte einen vorsichtigen V., mit ihr ins Gespräch zu kommen; ich will noch einen letzten V. mit ihm machen *(ihm noch eine letzte Chance geben, sich zu bewähren);* es käme auf einen V. an *(man müßte es versuchen);* **b)** *literarisches Produkt, Kunstwerk:* die Gesamtausgabe enthält auch seine ersten lyrischen v. (meist in Titeln:) „V. über das absurde Theater"; vgl. Essay. **2. a)** (Sport) *(einmaliges) Ausführen einer Übung in einem Wettkampf:* beim Weitsprung hat jeder Teilnehmer sechs -e; **b)** (Rugby) *das Niederlegen des Balles im gegnerischen Malfeld:* einen V. erzielen, legen. **3.** *das Schaffen von Bedingungen, unter*

denen sich bestimmte Vorgänge, die Gegenstand des wissenschaftlichen Interesses sind, beobachten u. untersuchen lassen; Experiment (1), Test: ein chemischer, physikalischer V.; einen V. vorbereiten, anstellen, abbrechen, auswerten; er macht -e an Tieren. **versuchen** ⟨sw. V.; hat⟩ [mhd. versuochen, eigtl. = zu erfahren suchen]: **1. a)** *(etw. Schwieriges, etw., wozu man eventuell nicht fähig ist, etw., was eventuell vereitelt werden wird) zu tun beginnen u. so weit wie möglich ausführen:* zu fliehen v.; er hat versucht, über den Kanal zu schwimmen; er versuchte vergeblich, sie zu trösten; er versucht witzig zu sein; er versuchte ein Lächeln, die Flucht; das Unmögliche v.; mit einer Zange habe ich es noch nicht versucht [den Nagel herauszuziehen]; ich will es gerne v. [ihn zu erreichen], aber ich glaube, er ist nicht im Haus; wenn du es dort nicht kriegst, versuch es am besten in einem Kaufhaus; nachdem sie ihm einen Korb gegeben hatte, versuchte er es bei ihrer Schwester; ⟨2. Part.:⟩ er wurde wegen versuchten Mordes verurteilt; Ü die Sonne versucht zu scheinen; *** es mit jmdm. v.** *(jmdm. Gelegenheit geben, sich zu bewähren):* er wollte ihn schon entlassen, aber jetzt will er es doch noch einmal mit ihm v.; **es mit etw. v.** *(etw. ausprobieren):* wenn das nicht hilft, versuch es doch mal mit Kamillentee; **b)** *durch Ausprobieren feststellen; probieren* (1): laß mich mal v., ob der Schlüssel paßt, ob ich es schaffe; ich möchte mal v., wie schnell das Auto fährt. **2.** sww. ↑probieren (3): hast du den Kuchen, den Wein schon versucht?; ⟨auch o. Akk.-Obj.:⟩ willst du mal [davon] v.? **3. a)** ⟨v. + sich⟩ *sich auf einem [bestimmten] Gebiet, auf dem man sich unerfahren, ungeübt ist, betätigen:* er versucht sich in der Malerei, auf der Flöte, an einem Roman; **b)** (geh.) *erproben:* seinen Sarkasmus an jmdm. v. **4.** (geh., bibl.) *auf die Probe stellen.* *** versucht sein/sich versucht fühlen, etw. zu tun** *(die starke Neigung verspüren, etw. zu tun, was man andererseits jedoch nicht tun will):* ich war versucht, ihm zu sagen, was ich dachte; ⟨Abl.:⟩ **Versucher,** der; -s, - [mhd. versuocher] (geh.): *jmd., der jmdn. versucht* (4): er kam als V.; Jesus und der V. (christl. Rel.: *der Teufel als Versucher);* **Versucherin,** die; -, -nen (geh.): w. Form zu ↑Versucher; **versucherisch** ⟨Adj.⟩ (selten): *wie ein Versucher [handelnd]:* ein -er Satan.

versuchs-, Versuchs-: ~**abteilung,** die: *Abteilung für die Erprobung, das Testen neu entwickelter technischer Erzeugnisse;* ~**anlage,** die: **a)** *Anlage, mit deren Hilfe Versuche durchgeführt werden;* **b)** *neuartige, noch in der Erprobung befindliche Anlage* (z. B. Produktionsanlage); ~**anordnung,** die: *Gesamtheit der für einen wissenschaftlichen Versuch geschaffenen Bedingungen;* ~**anstalt,** die: *Forschungsinstitut, das sich der Durchführung wissenschaftlicher Versuche beschäftigt:* eine biologische, landwirtschaftliche V.; ~**ballon,** der (Met.): *als Sonde dienender Ballon zur Untersuchung der Atmosphäre:* ein neues Modell ist in erster Linie als V. gedacht *(soll Aufschluss über die Marktsituation erbringen);* ~**bedingung,** die; vgl. Studio (3); ~**bühne,** die: vgl. ~fahrer, der: Testfahrer; ~**feld,** das: vgl. ~gelände; ~**gelände,** das: *für die Durchführung von Versuchen, von Tests benutztes Gelände;* ~**gruppe,** die (bes. Med., Psych.): *Gruppe von Versuchspersonen, -tieren;* vgl. auch: **1.** (selten) vgl. ~tier. **2.** (ugs. abwertend) *Versuchsperson; jmd., an dem etw. ausprobiert werden soll;* ~**kaninchen,** das (landsch. abwertend): swm. ↑~kaninchen; das (selten) vgl. ~tier; ~**laboratorium,** das; vgl. ~anstalt; ~**leiter,** der (bes. Psych.): *jmd., unter dessen Leitung ein Versuch durchgeführt wird;* ~**modell,** das: Prototyp (3); ~**objekt,** das; vgl. ~person, ~person, die (bes. Med., Psych.): *Person, an der, mit der ein Versuch durchgeführt wird;* ~**puppe,** die; vgl. ↑Dummy v.; ~**reihe,** die: *Serie von Versuchen im Rahmen einer größeren Untersuchung,* die: *Schule, an der ein Schulversuch durchgeführt wird;* ~**serie,** die; swm. ↑~reihe; ~**stadium,** das: Experimentierstadium; ~**stand,** der: Prüfstand; ~**station,** die; vgl. ~anstalt; ~**stopp,** der; vgl. Teststopp; ~**strecke,** die: *Strecke, auf der neu entwickelte Fahrzeuge, ein neuer Fahrbahnbelag o. a. erprobt wird;* ~**tier,** das; vgl. ~person; ~**weise** ⟨Adv.⟩: *als Versuch:* v. die gleitende Arbeitszeit einführen; ⟨auch attr.:⟩ eine ~ Aufhebung der Geschwindigkeitsbeschränkung; ~**zweck,** der ⟨meist Pl.⟩: *in der Durchführung von Versuchen bestehender Zweck:* die Tiere werden zu ~ gehalten.

Versuchung, die; -, -en [mhd. versuochunge]: **1.** (geh.) *das Versuchen* (4), Versuchtwerden: die V. Jesu in der Wüste.

2. *das Versuchtsein (etw. zu tun), Situation des Versuchtseins (etw. zu tun):* die V., diese Situation auszunutzen, war [für ihn] groß; er erlag, widerstand der V., das Geld zu behalten; jmdn. in [die] V. bringen, etw. zu tun; in [die] V. kommen, geraten, etw. zu tun; jmdn. in V. führen *(jmdn. in Versuchung bringen, etw. Unrechtes zu tun).*
versühnen ⟨sw. V.; hat⟩ (veraltet): svw. ↑versöhnen; ⟨Abl.:⟩ **Versühnung,** die; -, -en (veraltet).
versumpfen ⟨sw. V.; ist⟩: **1.** *sumpfig, zu Sumpf werden:* der See ist versumpft; U sie wollten in dem Kaff nicht v. *(geistig verkümmern, versauern).* **2.** (ugs.) *moralisch verwahrlosen:* in der Großstadt v.; wir sind letzte Nacht völlig versumpft *(haben lange gefeiert u. viel getrunken)* ⟨Abl.:⟩ **Versumpfung,** die; -, -en.
versündigen, sich ⟨sw. V.; hat⟩ [mhd. (sich) versündigen] (geh.): *[an etw., jmdm.] unrecht handeln, schuldig werden:* sich an einem Mitmenschen, an der Natur v.; ⟨Abl.:⟩ **Versündigung,** die; -, -en (geh.).
Versunkenheit [fɛɐ̯ˈzʊŋknhai̯t], die; - (geh.): *Zustand, versunken (2) zu sein:* eine Detonation riß ihn aus seiner V.; in seiner V. hatte er ihr Kommen gar nicht bemerkt.
versus [ˈvɛrzʊs; lat.] (bildungsspr.): *gegen[über].*
versüßen ⟨sw. V.; hat⟩ [mhd. versüeʒen]: **1.** (selten) *süß machen.* **2.** *angenehmer machen, erleichtern:* sich das Leben v.; man wollte ihm mit dieser Abfindung seine Entlassung v. ⟨Abl.:⟩ **Versüßung,** die; -en.
vertäfeln ⟨sw. V.; hat⟩: *mit einer Täfelung verkleiden:* eine Wand v.; ⟨Abl.:⟩ **Vertäfelung,** (seltener:) **Vertäflung,** die; -, -en: **1.** *das Vertäfeln, Vertäfeltwerden.* **2.** *etw., womit etw. vertäfelt ist:* die V. ist beschädigt.
vertagen ⟨sw. V.; hat⟩ [mhd. vertagen]: **1.** *auf einen späteren Tag verschieben, aufschieben:* eine Sitzung, Verhandlung v.; die Entscheidung wurde [auf nächsten Montag, bis auf weiteres] vertagt. **2.** ⟨v. + sich⟩ *eine Sitzung o. ä. ergebnislos abbrechen u. eine weitere Sitzung zu einem späteren Zeitpunkt ansetzen:* das Gericht vertagte sich [auf nächsten Freitag]; ⟨Abl.:⟩ **Vertagung,** die; -, -en.
vertändeln ⟨sw. V.; hat⟩ (veraltend): *(Zeit) tändelnd, nutzlos verbringen:* seine Zeit v.
vertatur! [vɛrˈtaːtʊr; lat.] (Druckw. veralt.): *bitte umdrehen!* (Korrektur von Buchstaben, die auf dem Kopf stehen; Abk.: vert.; Zeichen: ✓).
vertauben [fɛɐ̯ˈtau̯bn] ⟨sw. V.; hat⟩ (Bergmannsspr.): *in taubes Gestein übergehen:* hier vertaubt der Erzgang, ⟨Abl.:⟩ **Vertaubung,** die; -, -en (Bergmannsspr.).
vertäuen [fɛɐ̯ˈtɔy̯ən] ⟨sw. V.; hat⟩ [unter Anlehnung an ↑²Tau zu mniederd. vortoien = ein Schiff vor zwei Anker legen] (Seemannsspr.): *mit Tauen festbinden.*
vertauschbar [fɛɐ̯ˈtau̯ʃbaːɐ̯] ⟨Adj.; o. Steig.; nicht adv.⟩ (selten): *sich vertauschen lassend, austauschbar;* ⟨Abl.:⟩ **Vertauschbarkeit,** die; -; **vertauschen** ⟨sw. V.; hat⟩ [mhd. vertûschen]: **1.** *etw., was einem anderen gehört, [versehentlich] [weg]nehmen u. dafür etw. anderes in der Art zurücklassen, geben:* unsere Hüte wurden vertauscht. **2.** *etw., was man bisher gemacht o. ä. hat, aufgeben u. dafür etw. anderes tun, an die Stelle setzen:* er vertauschte die Kanzel mit dem Ministersessel; ⟨Abl.:⟩ **Vertauschung,** die; -, -en.
vertausendfachen ⟨sw. V.; hat⟩: vgl. vertausendfachen; **vertausendfältigen** [...fɛltɪɡn] ⟨sw. V.; hat⟩ (veraltend): svw. ↑vertausendfachen.
Vertäuung [fɛɐ̯ˈtɔy̯ʊŋ], die; -, -en (Seemannsspr.): **1.** *das Vertäuen, Vertäutwerden, Vertäutsein.* **2.** *Gesamtheit der Taue, mit denen etw. vertäut ist.*
verte! [ˈvɛrtə; lat.; vgl. Vers] (Musik): *wenden!* (Hinweis auf Notenblättern; Abk.: v.); **vertebral** [vɛrteˈbraːl] ⟨Adj.; o. Steig.; zu: vertebra = Wirbel (des Rückgrats), zu: vertere, ↑Vers] (Anat., Med.): *zu einem od. mehreren Wirbeln, zur Wirbelsäule gehörend; die Wirbel, die Wirbelsäule betreffend;* **Vertebrat,** der; -en, -en, **Vertebrate** [...ˈbraːt(ə)], die; -, -n, -n ⟨meist Pl.⟩ (Zool.): *Wirbeltier* (Ggs.: Evertebrat).
vertechnisieren ⟨sw. V.; hat⟩: *[übermäßig] technisieren;* ⟨Abl.:⟩ **Vertechnisierung,** die; -, -en.
verteidigen [fɛɐ̯ˈtai̯dɪɡn] ⟨sw. V.; hat⟩ [mhd. verteidingen, vertagedingen = vor Gericht verhandeln, zu: teidinc, älter: tagedinc, ahd. tagading = Verhandlung (an einem bestimmten Tage), zu ↑²Tag u. ↑¹Ding]: **1.** *gegen Angriffe schützen; Angriffe von jmdm., etw., abzuwehren versuchen:* sein Land, eine Stadt, eine Festung v.; seine Freiheit, die Demokratie v.; sein Leben v.; er verteidigte sich

die Angreifer mit bloßen Fäusten; acht Spieler blieben hinten, um das Tor, den Strafraum zu v.; ⟨auch o. Akk.-Obj.:⟩ (Sport:) die Ungarn mußten mit aller Kraft v. (Walter, Spiele 55); wer verteidigt *(spielt als Verteidiger, in der Verteidigung)* im Spiel gegen England? **2. a)** *(für etw., jmdn., der irgendwelcher Kritik ausgesetzt ist) eintreten, sprechen, argumentieren:* eine These, seine Meinung v.; **b)** *um jmdn., sich, etw. zu verteidigen* (2a), *sagen:* „Ich habe nur meine Pflicht getan", verteidigte er sich, sein brutales Vorgehen. **3.** *(einen Angeklagten in einem Strafverfahren) vor Gericht vertreten; als Verteidiger für die Rechte des Beschuldigten eintreten u. die für diesen sprechenden Gesichtspunkte geltend machen:* er wird von Rechtsanwalt Kruse verteidigt. **4.** (Sport) **a)** *(einen Spielstand) zu halten sich bemühen:* die Mannschaft konnte den Vorsprung bis zum Schlußpfiff v.; **b)** *(einen errungenen Titel) erneut zu erringen such bemühen:* der Weltmeister wird seinen Titel gegen Muhammad Ali v.; ⟨Abl.:⟩ **Verteidiger,** der; -s, -: **1.** *jmd., der etw., sich, jmdn. verteidigt* (1, 2a, 4b). **2.** (Sport) *Spieler, dessen Hauptfunktion es ist, gegnerische Tore zu verhindern:* der linke V. **3.** *jmd., der jmdn. verteidigt* (3); *Strafverteidiger:* er ist ihr V.?; **Verteidigerin,** die; -, -nen: w. Form zu ↑Verteidiger; **Verteidigung,** die; -, -en: **1.** *das Verteidigen* (1), *Verteidigtwerden, Sichverteidigen:* die V. der Festung; (Sport:) die Mannschaft konzentrierte sich ganz auf die V. **2.** ⟨o. Pl.⟩ *Militärwesen:* die jährlichen Aufwendungen für die V.; der Minister für V. **3.** (Sport) *Gesamtheit der Spieler einer Mannschaft, die als Verteidiger spielen:* eine starke V. spielen. **4.** *das Verteidigen* (2a), *Sichverteidigen:* was hast du zu deiner V. vorzubringen? **5.** *das Verteidigen* (3): *das Recht auf V.; es ist mit der V. des Angeklagten beauftragt.* **6.** *der, die Verteidiger (in einem Strafverfahren):* die V. zieht ihren Antrag zurück.
verteidigungs-, Verteidigungs-: ~allianz, die; ~anlage, die; ~anstrengung, die ⟨meist Pl.⟩: *Bemühung um eine größtmögliche Verteidigungsbereitschaft (durch Aufrüstung):* die -en verstärken; ~ausgabe, die ⟨meist Pl.⟩: *Ausgabe für die Verteidigung (2);* ~beitrag, der: *Gesamtheit dessen, was ein Land zu einem Verteidigungsbündnis beiträgt;* ~bereit ⟨Adj.; nicht adv.⟩: *zur Verteidigung bereit, gerüstet,* dazu: ~bereitschaft, die ⟨o. Pl.⟩; ~budget, das; ~bündnis, das: *Militärbündnis zur gemeinsamen Verteidigung; Defensivbündnis;* ~drittel, das (Eishockey): *Drittel des Spielfeldes, in dem das eigene Tor steht;* ~etat, der: svw. ↑~haushalt; ~fall, der: *Fall eines Verteidigungskrieges:* im -e; ~gürtel, der (Milit.): *um etw. zu verteidigendes Objekt od. Gebiet verlaufender Streifen Land, in dem die Verteidiger* (1) *operieren;* ~haushalt, der: *Etat zu steigern, kürzen;* ~industrie, die (bes. DDR): *Rüstungsindustrie;* ~krieg, der: *Krieg, in dem ein angegriffenes Land gegen ein anderes verteidigt; Defensivkrieg* (Ggs.: Angriffskrieg); ~linie, die (Milit.): vgl. ~gürtel; ~minister, der: *Minister für Verteidigung* (2); ~ministerium, das: *Ministerium für Verteidigung* (2); ~pakt, der: vgl. ~bündnis; ~rede, die: **a)** *Plädoyer eines Verteidigers* (3); **b)** *Rede, in der jmd. etw., jmdn., sich verteidigt* (2a); *Apologie* (b); ~ring, der (Milit.): vgl. ~gürtel; ~schrift, die: vgl. ~rede (b); ~stellung, die: **a)** (selten) *Defensive* (a), *Defensivstellung;* **b)** *Abwehrstellung;* ~waffe, die: *Waffe, die speziell der Verteidigung dient* (Ggs.: Angriffswaffe).
verteilen ⟨sw. V.; hat⟩ [mhd. verteilen, ahd. farteilen]: **1.** *aufteilen u. in einzelnen Anteilen, Portionen o. ä. an mehrere Personen vergeben:* Flugblätter [an Passanten] v.; er verteilte das Geld an die Armen, unter die Armen; der Spielleiter verteilte die Rollen; die Schüler lasen den dritten Akt mit verteilten Rollen *(der Text jeder einzelnen Rolle wurde von jeweils einem anderen Schüler gelesen);* Ü er verteilte ein paar Ohrfeigen; er verteilt Lob und Tadel. **2.** *aufteilen u. gleichmäßig in gleicher Menge an verschiedene Stellen bringen, legen, stellen o. ä., irgendwo unterbringen:* das Gewicht der Ladung möglichst gleichmäßig auf beide Achsen v.; die Flüchtlinge wurden auf dort Lager verteilt; überall waren Kissen verteilt. **3.** ⟨v. + sich⟩ **a)** *auseinandergehen u. sich an verschiedene Plätze begeben:* Sie hatten sich auf die verschiedenen Tische verteilt (Ott, Haie 163); Die Hofdamen verteilen sich hinter ihr (Hacks, Stücke 110); **b)** *sich ausbreiten, sich verbreiten:* gut rühren, damit sich der Farbstoff in der gesamten Masse verteilt. **4.** ⟨v. + sich⟩ *sich an verschiedenen, auseinanderliegenden Orten befinden, gleichmäßig verteilt* (2) *sein:* 50% der Bevölkerung

leben in Großstädten, der Rest verteilt sich auf das übrige Land; Ü Diese 42% der Waldfläche verteilen sich auf rd. 700 000 Waldbesitzer (Mantel, Wald 121); ⟨Abl.:⟩ **Verteiler**, der; -s, -: **1.** *jmd., der etw. verteilt* (1): der V. des Flugblatts wurde festgenommen. **2.** (Versandhandel) *jmd., der für einen Kreis von Kunden bei einem Versandgeschäft Sammelbestellungen tätigt.* **3.** (Wirtsch.) *jmd., der als [Einzel]händler Waren in den Besitz der Verbraucher bringt:* Hersteller und V. **4.** (Energiewirtschaft) *Betrieb, der Elektrizität od. Gas an die Verbraucher leitet.* **5.** (Bürow.) *Vermerk über die Empfänger auf einem Schriftstück, das in mehrfacher Ausfertigung hergestellt wird u. von dem die Empfänger eine Ausfertigung erhalten.* **6.** (Technik) *Zündverteiler.* **7.** (Elektrot.) *Verteilertafel, -kasten, -dose.* **verteiler-, Verteiler-:** ~**dose,** die (Elektrot.): *Abzweigdose;* ~**finger,** der (Technik): svw. ↑~**läufer;** ~**kappe,** die (Technik): *Kappe eines Zündverteilers, von der die zu den Zündkerzen führenden Kabel ausgehen;* ~**kasten,** der (Elektrot.): vgl. ~**tafel;** ~**läufer,** der (Technik): *Läufer* (4) *im Innern eines Zündverteilers;* ~**los** ⟨Adj.; o. Steig.; nicht adv.⟩ (Technik): *ohne Zündverteiler [arbeitend]:* ein -er Motor; ~**netz,** das: **1.** (Energiewirtschaft) *Leitungsnetz eines Verteilers* (4). **2.** (Wirtsch.) *Gesamtheit von Personen u. Einrichtungen, die der Verteilung einer Ware dienen;* ~**ring,** der: *Ring von Händlern, bes. einer verbotenen Ware;* ~**schlüssel,** der: **1.** *Schlüssel* (3 c), *nach dem etw. verteilt wird, werden soll:* einen möglichst gerechten V. finden. **2.** (Bürow.) *Verteiler* (5); ~**stelle,** die: *Stelle, an der etw. verteilt, ausgegeben wird;* ~**tafel,** die (Elektrot.): *Schalttafel, von der aus Elektrizität in verschiedene Leitungen geleitet wird.* **Verteilung,** die; -, -en: **1.** *das Verteilen* (1)*, Verteiltwerden:* er überwachte die V. der Lebensmittel; zur V. bringen (nachdrücklich; *verteilen*); zur V. gelangen, kommen (nachdrücklich; *verteilt werden*). **2.** (Wirtsch.) *Vertrieb (von Waren):* Produktion und V. **3.** *Art u. Weise, in der etw. verteilt* (2) *ist, sich verteilt* (4): Die V. von Land und Wasser (Gaiser, Jagd 199). **4.** *Art u. Weise, in der etw. verteilt* (3 b) *ist:* metallisches Silber (in feinster V. schwarz erscheinend) (Medizin II, 68). **Verteilungs-:** ~**netz,** das: *Verteilernetz* (1); ~**schlüssel,** der: *Verteilerschlüssel* (1); ~**stelle,** die: *Verteilerstelle;* ~**zahlwort,** das (Sprachw.): *Distributivum.* **vertelefonieren** ⟨sw. V.; hat⟩ (ugs. emotional): *für längeres od. mehrmaliges Telefonieren aufwenden, aufbrauchen:* ich habe 20 Mark, einen ganzen Tag vertelefoniert. **verte, si placet!** ['vɛrtə zi 'pla:tsɛt; lat.] (Musik): *bitte wenden!* (Hinweis auf Notenblättern; Abk.: v. s. pl.). **verte subito!** ['vɛrtə 'zu:bito; lat.] (Musik): *rasch wenden!* (Hinweis auf Notenblättern; Abk.: v. s.). **verteuern** [fɛɐ̯'tɔɪ̯ɐn] ⟨sw. V.; hat⟩ [mhd. vertiuren = (zu) teuer machen]: **1.** *teurer machen, teurer werden lassen:* die steigenden Transportkosten verteuern die Waren. **2.** ⟨v. + sich⟩ *teurer werden:* die Lebensmittel haben sich [weiter, um durchschnittlich 3%] verteuert; das Leben hat sich von Monat zu Monat; ⟨Abl.:⟩ **Verteuerung,** die; -, -en. **verteufeln** [fɛɐ̯'tɔɪ̯fl̩n] ⟨sw. V.; hat⟩ /vgl. verteufelt/ [mhd. vertiuvelen = zum Teufel (machen)] (abwertend): *als böse, schlecht, schlimm, gefährlich hinstellen:* den politischen Gegner v.; **verteufelt** ⟨Adj.⟩ (ugs. emotional): **1. a)** ⟨nicht adv.⟩ *schwierig u. unangenehm; vertrackt, verzwickt:* eine -e Angelegenheit, Situation; das ist ja ganz v.!; **b)** ⟨nur attr.⟩ *überaus groß, stark, intensiv:* ich habe einen ganz -en Durst; **c)** ⟨intensivierend bei Adj. u. Verben⟩ *überaus:* hier zieht es v.; er spielt v. gut; nach Sevilla ist es v. weit. **2.** ⟨nur attr.⟩ *verwegen, toll:* ein -er Bursche; ein -es Weib; **Verteuf[e]lung,** die; -, -en: *das Verteufeln, Verteufeltwerden:* die V. des Sozialismus. **vertiefen** [fɛɐ̯'ti:fn̩] ⟨sw. V.; hat⟩: **1. a)** *tiefer machen:* der Graben wurde [um 20 cm] vertieft; eine vertiefte Stelle in einer Fläche; **b)** ⟨v. + sich⟩ *tiefer werden:* die Falten in ihrem Gesicht haben sich vertieft; die Kluft zwischen ihnen vertiefte sich immer mehr. **2. a)** *bewirken, daß etw. größer, stärker wird:* sein Wissen v.; der Vorfall hat ihre Abneigung gegen ihn nur noch vertieft; der Präsident hofft mit seinem Besuch die Freundschaft zwischen beiden Völkern zu v.; zu einem vertieften Verständnis von etw. gelangen; **b)** ⟨v. + sich⟩ *größer, stärker, intensiver werden:* die Freundschaft hat sich vertieft; Daphnes Blässe hatte sich vertieft (A. Kolb, Daphne 42); **c)** *ein tieferes Verständnis (von etw.) erreichen:* die Schüler sollen das Gelernte, den Lehr-

stoff anhand der historischen Quellen noch v. **3.** (Musik) *tiefer* (7 b) *machen:* einen Ton v.; ⟨meist im 2. Part.:⟩ ein [um einen Halbton] vertieftes C. **4.** ⟨v. + sich⟩ *sich etw. konzentrieren, sich mit etw. intensiv beschäftigen:* er vertiefte sich in seine Zeitung; ⟨oft im 2. Part.:⟩ er war ganz in Gedanken, in den Anblick der Tänzerin vertieft; sie waren in ein, ins Gespräch vertieft; ⟨Zus.:⟩ **Vertiefstempel,** der (Metallbearb.): vgl. Anke (1); ⟨Abl.:⟩ **Vertiefung,** die; -, -en: **1.** *das Vertiefen, Vertieftwerden, Sichvertiefen.* **2.** *Teil einer Fläche, der tiefer gelegen ist als seine Umgebung; Einbuchtung, Einkerbung, Senke, Mulde.* ¹**vertieren** [fɛɐ̯'ti:rən] ⟨sw. V.⟩: **1.** *seine Menschlichkeit verlieren, in seinem Wesen u. Verhalten einem Tier ähnlich werden, verrohen* ⟨ist⟩: dieser Mensch vertiert immer mehr. **2.** (selten) ¹**vertieren** (1) *lassen* ⟨hat⟩: das Lagerleben hatte sie vertiert; ⟨auch o. Akk.-Obj.:⟩ der Schmerz verdummt, der Schmerz vertiert (Kaschnitz, Wohin 6). ²**vertieren** [vɛr'ti:rən] ⟨sw. V.; hat⟩ [zu lat. vertere, ↑Vers] (veraltet): **1.** (in Blatt 2) *umwenden, umblättern.* **2.** (einen Text) *in eine andere Sprache übertragen:* ein Buch ins Deutsche v.; **vertikal** [vɛrti'ka:l] ⟨Adj.; o. Steig.⟩ [spätlat. verticālis, zu lat. vertex = Scheitel, zu: vertere, ↑Vers]: *senkrecht, lotrecht* (Ggs.: horizontal). **Vertikal-:** ~**intensität,** die (Physik): *Stärke des Erdmagnetfeldes in senkrechter Richtung;* ~**konzern,** der (Wirtsch.): *Konzern von Unternehmen aufeinanderfolgender Produktionsstufen* (Ggs.: Horizontalkonzern); ~**schnitt,** der (Geom.): *senkrechter Schnitt* (9); ~**verschiebung,** die (Geol.): vgl. Horizontalverschiebung. **Vertikale,** die; -, -n ⟨zwei -[n]⟩: *senkrechte Gerade; Senkrechte* (Ggs.: Horizontale); **vertikalisieren** [vɛrtikali'ʒi:rən] ⟨sw. V.; hat⟩ (Kunstwiss.): *die Vertikale in der Gliederung eines Werks besonders betonen;* **Vertikalismus** [...'lɪsmʊs], der (Kunstwiss.): *starke Betonung der Senkrechten gegenüber der Waagerechten* (bes. in der Gotik). **Vertiko** ['vɛrtiko], das, selten: der; -s, -s [angeblich nach dem ersten Verfertiger, dem Berliner Tischler Vertikow]: *kleiner Schrank mit zwei Türen, der oben mit einer Schublade u. einem Aufsatz abschließt.* **vertikulieren** [vɛrtiku'li:rən] usw.: ↑vertikutieren; **vertikutieren** [...ku'ti:rən] ⟨sw. V.; hat⟩ [wohl zu spätlat. verticālis (↑vertikal) u. frz. couteau = Messer, coutre = Pflugschar] (Gartenbau): (*mit einem dafür vorgesehenen Gerät) die Grasnarbe eines Rasens aufreißen, um den Boden zu lockern u. zu belüften; aerifizieren;* ⟨Abl.:⟩ **Vertikutierer,** der; -s, - (Gartenbau): *Gerät zum Vertikutieren;* ⟨Zus.:⟩ **Vertikutiergerät,** das; **Vertikutierrechen,** der. **vertilgen** ⟨sw. V.; hat⟩ [1: mhd. vertil(ig)en, ahd. fertiligōn]: **1.** (*Ungeziefer, Unkraut u. ä.) durch gezielte Maßnahmen gänzlich zum Verschwinden bringen; ausrotten, vernichten:* Ungeziefer, Unkraut, Insekten mit einem Sprühmittel v.; Ü Spuren v. (austilgen). **2.** (ugs. scherzh.) (*eine große Menge von etw.) restlos aufessen, trinken:* die Kinder haben den Kuchen, das Essen restlos vertilgt; ⟨Abl.:⟩ **Vertilgung,** die; -, ⟨Pl. selten⟩ ⟨Zus.:⟩ **Vertilgungsmittel,** das: *Mittel zum Vertilgen von Ungeziefer, Unkraut o. ä.* **vertippen** ⟨sw. V.; hat⟩: **a)** (beim Maschineschreiben, beim Betätigen einer Rechenmaschine) *durch Fehlgreifen falsch tippen:* ein Wort, einen Buchstaben v.; **b)** ⟨v. + sich⟩ *beim Schreiben auf der Schreibmaschine versehentlich; auf der Rechenmaschine eine falsche Zahl o. ä. eintippen:* sie hat sich dauernd vertippt. **vertobaken** [fɛɐ̯'to:bakn̩] ⟨sw. V.; hat⟩ [H. u.] (ugs. veraltend): *heftig verprügeln.* ¹**vertonen** ⟨sw. V.; hat⟩: **1.** *einen Text in Musik setzen; einem Text eine Musik unterlegen:* Gedichte, ein Libretto v. **2.** (einen Schmalfilm o. ä.) *mit untermalender Musik u. gesprochenem Kommentar versehen:* einen Film v. ²**vertonen** ⟨sw. V.; hat⟩ [mniederd. vortonen = vor Augen stellen; vgl. Tonbank] (Seew.): (von See aus) *das Bild einer Küstenstrecke zeichnen.* **Vertoner,** der; -s, - (selten): *Komponist einer* ¹*Vertonung* (2); **vertönen** ⟨sw. V.; ist⟩ (selten): svw. ↑verhallen; ¹**Vertonung,** die; -, -en: **1.** *das* ¹*Vertonen:* die V. eines Librettos. **2.** *musikalische Umsetzung (eines Textes):* die -en von Goethes Erlkönig. ²**Vertonung,** die; -, -en (Seew.): *das* ²*Vertonen.* **vertorfen** ⟨sw. V.; ist⟩ (Biol.): *zu Torf werden;* ⟨Abl.:⟩ **Vertorfung,** die; -, -en (Biol.). **vertrackt** [fɛɐ̯'trakt] ⟨Adj.; -er, -este⟩ [urspr. 2. Part. von

landsch. vertrecken = verziehen, verzerren, zu ↑trecken]
(ugs.).: **a)** *schwierig, verworren, kompliziert u. nicht leicht
zu bewältigen, zu lösen o. ä.:* eine -e Geschichte, Lage,
Situation; die Sache ist -er, als ich dachte; **b)** ⟨meist attr.⟩
drückt Unwillen, Unbehagen, Ablehnung o. ä. aus: das
-e Schloß geht immer so schwer auf; ⟨Abl.:⟩ **Vertracktheit,**
die; -, -en ⟨Pl. selten⟩.
Vertrag [fɛɐ̯'traːk], der; -[e]s, Verträge [...'trɛːɡə; spätmhd.
(md.) vertraht, rückgeb. aus mhd. vertragen = überein-
kommen]: **a)** *[schriftliche] rechtsgültige Abmachung zwi-
schen zwei od. mehreren Partnern; Kontrakt:* ein langfristi-
ger, befristeter, fester, mehrjähriger V.; ein leoninischer
V. (jur.; *Vertrag, bei dem einer der Partner allen Nutzen
alleine hat*); einen V. mit jmdm. [ab]schließen, machen;
einen V. brechen, lösen, erfüllen; ein V. auf drei Jahre;
laut V. ...; an seinen V. gebunden sein; auf einem V.
bestehen; ein V. über etw., zwischen mehreren Partnern;
jmdn. aus seinem V. entlassen; einen Künstler unter V.
nehmen (Jargon; *mit ihm einen Arbeits-, Produktionsvertrag
o. ä. schließen*); einen Schauspieler unter V. haben (Jargon;
ihn vertraglich an sich gebunden haben); der Sänger steht,
ist bei einer Plattenfirma unter V. (Jargon; *hat einen Vertrag
mit einer Plattenfirma*); von einem V. zurücktreten; **b)**
Schriftstück, in dem ein Vertrag (a) niedergelegt ist: einen
V. aufsetzen, unterschreiben, ratifizieren; **vertragen** ⟨st.
V.; hat⟩ [mhd. vertragen, ahd. fartragan = ertragen]: **1. a)**
*widerstandsfähig genug sein, um bestimmte äußere Einflüsse,
Einwirkungen o. ä. physisch, psychisch zu ertragen, auszuhal-
ten, ohne Schaden zu nehmen:* die Pflanze verträgt keinen
Zug, kann [keine] Sonne v.; das Klima [nicht] gut v.;
Rauch, Lärm, Belastungen, Aufregungen schlecht v.; **b)**
*jmdm. bekommen; jmdm., bes. jmds. Magen, Herz o. ä.,
zuträglich sein:* keinen Kaffee, Alkohol v.; er kann nicht
viel, kann eine Menge v. (ugs.; *kann nicht viel, kann eine
Menge Alkohol trinken, ohne daß er betrunken wird*); das
Essen, fette Sachen v. *(unbeschadet essen können);* ein
Medikament gut, schlecht v.; sein Magen verträgt alles
(ist unempfindlich); Ü ich könnte jetzt einen Schnaps v.
(ugs.; *hätte ihn nötig, würde ihn gerne trinken);* **c)** (ugs.)
*leiden können; (ohne Verärgerung, Kränkung, Widerspruch)
ertragen, hinnehmen:* [keine] Kritik, [keinen] Widerspruch
v.; ich kann das Gezänk nicht v. *(es ist mir zuwider);*
er verträgt [k]einen Spaß; ich kann alles v., nur nicht,
daß jemand mich belügt; Ü die Sache verträgt keinen
Aufschub (geh.; *darf nicht aufgeschoben werden).* **2.** ⟨v.
+ sich⟩ *ohne Streit, in Eintracht mit jmdm. leben; mit
jmdm. auskommen:* sich miteinander v.; ich vertrage mich
gut mit meinem Nachbarn; er hat sich immer mit allen
vertragen *(war sehr verträglich);* sich mit keinem v. *(über
kurz oder lang immer Streit bekommen);* die zwei vertragen
sich wieder (ugs.; *sind wieder einig);* Ü die beiden Farben
vertragen sich nicht [miteinander] (ugs.; *passen nicht zusam-
men);* sein Verhalten verträgt sich nicht mit seiner gesell-
schaftlichen Stellung *(ist nicht damit vereinbar).* **3.**
(landsch.) svw. ↑abtragen (3): ein Kleidungsstück schnell
v. **4.** (landsch.) *an einen anderen Ort bringen; wegtragen:*
... da der ... Wind alle Laute vertrug (Eidenschink, Bergstei-
gen 51). **5.** (schweiz.) *(Zeitungen o. ä.) austragen:* Zeitun-
gen v.; ⟨Abl. zu 5:⟩ **Verträger** [fɛɐ̯'trɛːɡə], der; -s, -
(schweiz.): *Austräger von Zeitungen o. ä.;* **vertraglich**
[fɛɐ̯'traːklɪç] ⟨Adj.; o. Steig.; nicht präd.⟩: *durch Vertrag;
in einem Vertrag (festgelegt, geregelt):* eine -e Vereinba-
rung; etw. v. regeln, festlegen, zusichern; v. zu etw. ver-
pflichtet, v. gebunden sein; **verträglich** [fɛɐ̯'trɛːklɪç] ⟨Adj.;
nicht adv.⟩ [mhd. vertregelich = erträglich]: **1.** *so beschaf-
fen, daß es vertragen (1 b) wird; bekömmlich:* -e Speisen;
das Medikament ist sehr v. *(belastet nicht den Magen).*
2. *sich mit anderen Menschen gut vertragend (2):* ein -er
Mensch; er ist sehr v. ⟨Abl.:⟩ **verträglich:** ⟨Abl.:⟩ **Verträg-
lichkeit,** die; -, -en ⟨Pl. ungebr.⟩; **vertraglos** ⟨Adj.; o. Steig.;
nur attr.⟩: *ohne bestehenden Vertrag; vertragslos:* ein -er
Zustand.
vertrags-, Vertrags-: ~ablauf, der ⟨o. Pl.⟩; ~abschluß, der;
~bruch, der: *das Nichterfüllen, Nichteinhalten eines Vertra-
ges,* dazu: ~brüchig ⟨Adj.; o. Steig.; nicht adv.⟩: *einen
Vertrag nicht erfüllend, nicht einhaltend:* v. werden; sein;
~dauer, die; ~entwurf, der; ~erfüllung, die; ~freiheit, die
(jur.): *Freiheit der einzelnen, Verträge jeder Art zu schließen;*
~gaststätte, die: *Gaststätte, mit der eine bestimmte Brauerei
einen Vertrag über den Verkauf ihrer Erzeugnisses geschlos-*

sen hat; ~gebunden ⟨Adj.; o. Steig.; nicht adv.⟩: *an einen
Vertrag, durch Vertrag gebunden;* ~gegner, der: vgl. ~part-
ner; ~gemäß ⟨Adj.; o. Steig.⟩: *dem jeweiligen Vertrag ent-
sprechend:* eine -e Lieferung der Waren; ~gerecht ⟨Adj.;
o. Steig.⟩: svw. ↑~gemäß; ~händler, der: *selbständiger Groß-
od. Einzelhändler, der Waren eines Herstellers im eigenen
Namen für eigene Rechnung verkauft;* ~heim, das (DDR):
vgl. ~hotel; ~hotel, das: *Hotel, das mit einem Unternehmen
der Touristik o. ä. eine vertragliche Vereinbarung eingegan-
gen ist;* ~kündigung, die; o. Steig.: svw. ↑~gemäß; ~kündi-
gung, die; ~los: ↑vertraglos; ~mäßig ⟨Adj.; o. Steig.⟩: svw.
↑~gemäß; ~partei, die: vgl. ~partner; ~partner, der: *jmd.,
der mit [einem] anderen einen Vertrag schließt od. geschlos-
sen hat; Kontrahent (2);* ~punkt, der: *einzelner Artikel eines
Vertrags;* ~recht, das ⟨o. Pl.⟩ (jur.): *Gesamtheit der Ab-
schluß u. Einhaltung von Verträgen betreffenden Rechtsvor-
schriften;* ~schluß, der: *das Schließen eines Vertrages;* ~spie-
ler, der (Fußball früher): *nebenberuflich durch Vertrag an
einen Verein gebundener Spieler;* ~staat, der; ~strafe, die:
Konventionalstrafe; ~text, der; ~treue, die: *Einhaltung der
vertraglichen Abmachungen;* ~verletzung, die; ~werk, das:
umfangreicher Vertrag; ~werkstatt, die: *vertraglich vom
Hersteller autorisierte Reparaturwerkstatt;* ~widrig ⟨Adj.⟩:
einem Vertrag zuwiderlaufend; nicht vertragsgemäß, dazu:
~widrigkeit, die ⟨o. Pl.⟩: *die o. Verhaltens.*
vertragschließend ⟨Adj.; o. Steig.; nur attr.⟩: *einen Vertrag
schließend:* die -en Parteien; ⟨subst.:⟩ **Vertragschließende,**
der u. die; -n, -n ⟨Dekl. ↑Abgeordnete⟩: *Vertragspartner.*
vertrampeln (ugs.): svw. ↑zertrampeln.
vertrauen ⟨sw. V.; hat⟩ /vgl. vertraut/ [mhd. vertrûwen,
ahd. fertrüën]: **1.** *in jmdn., etw. sein Vertrauen setzen;
auf jmdn., etw. bauen (7); sicher sein, daß man sich auf
jmdn., etw. verlassen kann:* jmdm., einer Sache voll [und
ganz], blind, blindlings, rückhaltlos, fest v.; jmds. Worten,
Zusagen v.; auf Gott, auf die Gerechtigkeit, auf seine
Stärke v.; auf sein Glück, auf den Zufall v. **2.** (geh.,
veraltend) **a)** *anvertrauen* (2 a); **b)** ⟨v. + sich⟩ *anvertrauen*
(2 b); ⟨subst.:⟩ **Vertrauen,** das; -s [mhd. vertrûwen]: *fe-
stes Überzeugtsein von der Verläßlichkeit, Zuverlässigkeit
jmds., einer Sache:* volles, festes, unbegrenztes, unerschüt-
terliches, blindes V. zu jmdm. haben; jmdm. V. einflö-
ßen; jmds. V. gewinnen, genießen, besitzen *(von jmdm.
als vertrauenswürdig angesehen werden);* jmds. V. erringen;
jmdm. V. schenken, entgegenbringen, beweisen *(jmdm.
vertrauen);* jmdm. das/sein V. entziehen *(ihm nicht länger
[ver]trauen);* jmds. V. rechtfertigen, enttäuschen, erschüt-
tern, zerstören; das V. zu jmdm., einer Sache verlieren;
Sie haben mein vollstes V.; er hat mein V. zu sich selbst;
dem Kanzler, der Regierung das V. entziehen, aussprechen
(Parl.; *ein Mißtrauens- bzw. Vertrauensvotum abgeben);*
jmdm. einen Beweis seines -s geben; jmdn. seines -s würdi-
gen (geh.; *jmdm. vertrauen);* er ist ein Mann seines -s
(dem er voll vertraut); V. auf Gott; sein V. auf/in jmdn.,
etw. setzen *(jmdm., einer Sache vertrauen);* wir danken
Ihnen für das in uns gesetzte V.; jmdm. etw. im V. sagen
(ihm vertraulich mitteilen); im V. gesagt, ich halte nicht
viel davon; etw. voll V. beginnen; N gegen N V.; V. ist
gut, Kontrolle ist besser; ⟨Zus.:⟩ **vertrauenerweckend** ⟨Adj.;
nicht adv.⟩: *so geartet, daß man (zu jmdm., einer Sache)
schnell Vertrauen faßt; Vertrauen einflößend:* einen -en Ein-
druck machen; v. aussehen, wirken.
vertrauens-, Vertrauens-: ~antrag, der (Parl.): vgl. Miß-
trauensantrag; ~anwalt, der: svw. ↑Wahlverteidiger; ~arzt,
der: **1.** *Arzt, der im Auftrag der gesetzlichen Kranken-
u. Rentenversicherung Krankheitsfälle von Versicherten bes.
im Hinblick auf Arbeitsunfähigkeit, Berufs- od. Erwerbsun-
fähigkeit zu begutachten hat.* **2.** *Arzt, der als Berater einer
privaten Krankenversicherung tätig ist,* dazu: ~ärztlich
⟨Adj.; o. Steig.; nicht präd.⟩: *die -e Untersuchung;* ~basis,
die ⟨o. Pl.⟩: *Vertrauensverhältnis (als Voraussetzung für
eine Kommunikation, Zusammenarbeit o. ä.):* eine V. schaf-
fen; ~beweis, der; ~bruch, der: ¹*Bruch (3 a), schwerwiegende
Verletzung des Vertrauens:* einen V. begehen; sich eines
-s schuldig machen; ~frage, die: **1.** ⟨Pl. selten⟩ *Sache,
Angelegenheit, die von jmds. Vertrauen zu [einem] anderen
ausschlaggebend ist:* es ist eine V., ob man ihm diese Arbeit
anvertraut oder nicht. **2.** (Parl.) *von der Regierung bzw.
dem Regierungschef an das Parlament gerichteter Antrag,
durch Mehrheitsbeschluß dem Antragsteller das Vertrauen
auszusprechen; Kabinettsfrage;* ~frau, die: vgl. ~mann (1);

~**grundlage,** die ⟨o. Pl.⟩: vgl. ~basis; ~**körper,** der: *aus Vertrauensleutekörper u.* Betriebsratsmitgliedern bestehendes Gremium; ~**krise,** die: Zustand, in dem das Vertrauen ins Wanken geraten ist; ~**lehrer,** der (Schulw.): *Lehrer, der das Amt hat, bei Problemen, Schwierigkeiten zwischen Schülern u. Lehrern bzw. Schülern u. Schule zu vermitteln;* ~**leute:** Pl. von ↑~mann (1), dazu: ~**leutekörper,** der: *gewähltes gewerkschaftliches Gremium innerhalb eines Unternehmens;* ~**mann,** der: 1. ⟨Pl. ...leute⟩ *Angehöriger des Vertrauensleutekörpers einer Gewerkschaft.* 2. ⟨Pl. ...männer, ...leute⟩ *Einzelperson, die die Interessen einer Gruppe gegenüber übergeordneten Stellen vertritt:* der V. der Schwerbeschädigten. 3. ⟨Pl. ...männer⟩ *jmd., der als vertrauenswürdige Persönlichkeit bei schwierigen od. geheimen Geschäften vertrauliche Verhandlungen für einen anderen führt.* 4. (jur.) svw. ↑V-Mann; ~**mißbrauch,** der; ~**person,** die: *jmd., der großes Vertrauen genießt, der als zuverlässig gilt;* ~**posten,** der: vgl. ~stellung; ~**sache,** die: 1. ⟨Pl. selten⟩ *Angelegenheit, Sache des Vertrauens; Vertrauensfrage* (1): es ist V., ob du ihm das anvertraust. 2. *Sache, Angelegenheit, die vertraulich behandelt werden muß;* eine geheime V.; ~**schüler,** der: vgl. ~lehrer; ~**schülerin,** die: w. Form zu ↑~schüler; ~**schwund,** der; ~**selig** ⟨Adj.; nicht adv.⟩: *allzu schnell od. leicht bereit, anderen zu vertrauen; allzu arglos sich anderen anvertrauend o. ä.:* ein -er Mensch; v. sein; der Alkohol machte ihn v., dazu: ~**seligkeit,** die ⟨o. Pl.⟩; ~**stelle,** die; ~**stellung,** die: *Stellung* (3, 4), *die bei jmdm. große Zuverlässigkeit u. Vertrauenswürdigkeit voraussetzt:* eine V. haben; ~**verhältnis,** das: *auf* (gegenseitiges) *Vertrauen gegründetes Verhältnis von Personen zueinander;* ~**voll** ⟨Adj.⟩: a) *voller Vertrauen:* v. in die Zukunft blicken; b) *in gegenseitigem Vertrauen stattfindend o. ä.:* eine -e Zusammenarbeit; wenden Sie sich v. (ugs.; *ohne Scheu*) an unseren Vertreter; ~**vorschuß,** der: *Vertrauen, das man in jmdn., etw. setzt, ohne noch zu wissen, ob es gerechtfertigt ist;* ~**votum,** das (Parl.): vgl. Mißtrauensvotum; ~**würdig** ⟨Adj.⟩: *Vertrauen verdienend; als zuverlässig* (erscheinend): ein -er Mensch; einen -en Eindruck machen; er ist, wirkt [nicht, wenig] v., dazu: ~**würdigkeit,** die; -.
vertrauern ⟨sw. V.; hat⟩ (geh.): (Zeit) *freudlos, in trauriger Stimmung, ohne inneren Antrieb, ohne Aufgabe hinbringen:* seine Jugend, seine besten Jahre v.
vertraulich ⟨Adj.⟩ [zu ↑vertrauen]: 1. *nicht für die Öffentlichkeit bestimmt; mit Diskretion zu behandeln; geheim* (a): ein -er Bericht; eine -e Information, Unterredung; ein Brief mit -em Inhalt; etw. ist streng v.; etw. auf Wunsch v. behandeln; jmdm., etw. v. mitteilen. 2. *freundschaftlich, persönlich, vertraut* (a): in -em Ton miteinander sprechen; zwischen ihnen herrscht das -e Du; v. miteinander umgehen; er wird sehr schnell [allzu] v.; ⟨Abl.:⟩ **Vertraulichkeit,** die; -, -en: 1. ⟨o. Pl.⟩ *das Vertraulichsein.* 2. ⟨häufig Pl.⟩ *[allzu] distanzloses Verhalten; Zudringlichkeit.*
verträumen ⟨sw. V.; hat⟩ /vgl. verträumt/: a) (selten) *träumend* (1 a) *verbringen:* mehrere Stunden des Schlafes v.; b) *untätig, mit Träumereien verbringen, zubringen:* den Sonntag im Liegestuhl v.; **verträumt** ⟨Adj.; -er, -este⟩: 1. *in seinen Träumen* (2 a), *Phantasien lebend* (u. *dadurch der Wirklichkeit entrückt):* ein -es Kind; sie ist zu v. lächeln. 2. *fern, abseits vom lauten Getriebe; idyllisch:* ein -es Dörfchen; der Ort ist noch ganz v., liegt v. in einem Wiesental; ⟨Abl.:⟩ **Verträumtheit,** die; -: *das Verträumtsein.*
vertraut [fɛɐ̯ˈtʀaʊ̯t] ⟨Adj.; -er, -este; nicht adv.⟩: a) *in naher Beziehung zueinander stehend; eng verbunden; intim* (1): -e Freunde; sie haben -en Umgang; sie sind sehr v. miteinander; b) *jmdm. gut bekannt, so daß man etw., jmdn. nicht als fremd empfindet:* eine -e Bild, Gesicht; eine -e Erscheinung, Stimme; die Umgebung ist ihm wenig v.; etw. kommt jmdm. v. vor; er ist mit dieser Materie gut v. (*kennt sie gut*): sich mit den Regeln v. machen [müssen] (*sie erlernen, sich einprägen* [müssen]); sich mit einem Gedanken v. machen (*sich langsam daran gewöhnen*); ⟨subst. zu a:⟩ **Vertraute,** der u. die; -n, -n ⟨Dekl. ↑Abgeordnete⟩ (geh., veraltend): *jmd., in den man sein Vertrauen gesetzt hat, dem man sich anvertrauen kann; intimer Freund, intime Freundin;* ⟨Abl.:⟩ **Vertrautheit,** die; -, -en ⟨Pl. selten⟩: 1. ⟨o. Pl.⟩ *das Vertrautsein.* 2. *vertrauter Zustand.*
vertreiben ⟨st. V.; hat⟩ [mhd. vertrīben, ahd. fartrīban]: 1. a) *zum Verlassen eines Ortes zwingen:* Menschen aus ihren Häusern, aus ihrer Heimat, von Haus und Hof v.; ich wollte sie von ihrem Platz v. (scherzh.; *wollte*

sie nicht veranlassen, wegzugehen, aufzustehen); hoffentlich habe ich Sie nicht vertrieben (*gehen Sie nicht meinetwegen fort*)?; Ü er hat mit seiner Unfreundlichkeit die Kundschaft vertrieben; b) (bes. in bezug auf [lästige] Tiere) *verscheuchen, verjagen:* Insekten, Mücken v.; die Hühner aus dem Garten v.; Ü der Wind vertreibt die Wolken (treibt sie weg); das Mittel hat mein Kopfweh vertrieben; der Kaffee wird dir die Müdigkeit v. 2. (bestimmte Waren) [im großen] *verkaufen, damit handeln:* Zeitungen und Zeitschriften, Düngemittel v.; vertriebene Waren auf Jahrmärkten und Messen; das Produkt wird nur vom Fachhandel vertrieben (angeboten, verkauft). 3. (Fachspr.) (beim Malen) *Farben verwischen, um Abstufungen zu erzielen;* ⟨Abl.:⟩ **Vertreiber,** der: *jmd., der etw. vertreibt* (2): Hersteller und V. von Pkws; **Vertreibung,** die; -, -en: 1. *das Vertreiben* (1 a). 2. (Kaufmannsspr. selten) svw. ↑Vertrieb (1).
vertretbar [fɛɐ̯ˈtʀeːtbaːɐ̯] ⟨Adj.; nicht adv.⟩: 1. *so geartet, daß man es gutheißen, vertreten* (3), *als berechtigt ansehen kann:* -e Kosten; ein -er Standpunkt; etw. ist, erscheint [nicht] v. 2. (jur.) svw. ↑fungibel (1): -e Waren, Sachen; ⟨Abl.:⟩ **Vertretbarkeit,** die; -; **vertreten** ⟨st. V.; hat⟩ [mhd. vertreten, ahd. fartretan]: 1. a) *vorübergehend jmds. Stelle einnehmen u. seine Aufgaben übernehmen:* einen erkrankten Kollegen v.; jmdn. bei einem Empfang, in seinem Amt, während seines Urlaubs v.; den Staatssekretär v. (schickt ihn an seiner Statt); Ü ein Pappkarton vertritt bei ihm den Koffer (dient ihm als Koffer); b) (als jmds. Vertreter, Beauftragter o. ä.) *jmds. Interessen, Rechte wahrnehmen:* die Gewerkschaften sollen die Interessen der Arbeiter v.; der Abgeordnete vertritt seinen Wahlkreis im Parlament; der Angeklagte läßt sich [in einem Prozeß, vor Gericht] durch einen Anwalt v.; c) *als Repräsentant o. ä., in jmds. Auftrag tätig sein, eine bestimmte Tätigkeit ausüben:* eine Institution, ein Unternehmen, eine Firma v.; er vertritt sein Land als Diplomat bei der UNO; der Sportler vertritt sein Land bei den Olympischen Spielen (tritt als Vertreter seines Landes auf); Ü Professor... vertritt (lehrt) an der Universität das Fach Informatik; d) *als Handelsvertreter für eine Firma tätig sein:* er vertritt mehrere Verlage im süddeutschen Raum. 2. ⟨nur in einer zusammengesetzten Zeitform in Verbindung mit sein⟩ a) (neben anderen) *anwesend, gegenwärtig sein:* bei der Preisverleihung waren auch einige Repräsentanten des Staates vertreten; b) (neben anderen) *vorhanden sein, vorkommen:* etw. ist [zahlenmäßig] stark, schwach vertreten; in der Ausstellung sind Bilder aller Schaffensperioden des Künstlers vertreten. 3. *etw. bes. als Überzeugung, als Standpunkt o. ä. haben u. dafür eintreten, sich dafür bekennen u. es verteidigen:* einen Standpunkt, eine Meinung, einen Grundsatz v.; eine These v. (verfechten); er vertritt eine Politik der Mäßigung; wer hat diese Anordnung zu v. (wer ist dafür verantwortlich)? 4. ⟨v. + sich⟩ *sich durch ungeschicktes Auftreten, Stolpern o. ä. eine Zerrung od. Verstauchung am Fuß zuziehen:* sich habe mir den Fuß vertreten. 5. (landsch.) *durch Begehen abnutzen:* einen Teppich, Treppenstufen v.; ein schon sehr vertretener Läufer. 6. (landsch.) *durch längeres Tragen austreten, ausweiten u. in einen unansehnlichen, unbrauchbaren Zustand bringen:* seine Schuhe sehr schnell v.; vertretene Pantoffeln; ⟨Abl.:⟩ **Vertreter,** der; -s, -: 1. a) *jmd., der vorübergehend jmdn. vertritt* (1 a): für die Zeit seiner Abwesenheit mußte er einen V. bestimmen, stellen; b) *jmd., der einen anderen, eine Gruppe vertritt* (1 b): die Abgeordneten als gewählte V. des Volkes; der Staatsanwalt fungiert als V. der Anklage; c) *jmd., der im Auftrag eines anderen tätig ist, der jmdn. vertritt* (1 c); *Repräsentant:* der diplomatischen V. (Diplomaten); die V. dieses Staates, der Kirche; er sprach mit führenden -n der Wirtschaft; d) svw. ↑Handelsvertreter: er ist V. einer Textilfirma; er ist V. für Staubsauger, V. in, arbeiten, gegen eine Provision. 2. *jmd., der in seiner Person etw. Bestimmtes repräsentiert, verkörpert:* ein wichtiger V. des Expressionismus, einer philosophischen Schule. 3. *Anhänger, Verfechter:* die V. dieser Ideen sind überall zu finden. 4. (ugs. abwertend) *Mensch, der nicht vertrauenswürdig ist* (häufig als Schimpfwort): du bist ja ein übler, sauberer V.!
Vertreter-: ~**provision,** die; ~**tätigkeit,** die ⟨o. Pl.⟩; ~**versammlung,** die.
Vertreterin, die; -, -nen: w. Form zu ↑Vertreter (1–3); **Vertretung,** die; -, -en: 1. *das Vertreten* (1): die V. eines erkrankten Kollegen übernehmen; in V. eines anderen, von einem

anderen *(als sein Vertreter)* an etw. teilnehmen; abgekürzt in Geschäftsbriefen o. ä.: i. V., I. V., Hans Mayer; jmdn. mit der V. eines anderen beauftragen, betrauen. **2.** *Person, die jmdn. vorübergehend vertritt* (1 a): wir suchen für 4 Wochen eine V.; der Arzt hat zur Zeit eine V. *(einen Vertreter* 1 a); sie ist die V. für, von Frau Mayer. **3.** *Einzelperson od. Abordnung von Personen, die als Delegation auftritt:* die Mitglieder der UNO sind -en der einzelnen Staaten; eine diplomatische V. *(Mission* 3). **4.** (Sport) *delegierte Mannschaft, Riege o. ä.:* die deutsche V. siegte 1 : 0. **5. a)** *Vermittlung des Verkaufs für ein Unternehmen; Handelsvertretung:* er hat die V. der Firma X; **b)** *Niederlassung eines Unternehmens an einem Ort:* eine V. eröffnen.

vertretungs-, Vertretungs-: ~befugnis, die; ~körperschaft, die: *Körperschaft, die die Rechte einer Gruppe von Personen vertritt;* ~stunde, die: *Unterrichtsstunde, in der ein Lehrer in Vertretung eines Kollegen hält;* ~weise ⟨Adv.⟩: *in Vertretung* (1); *stellvertretend:* sie arbeitet nur v. in dieser Firma.
Vertrieb, der; -[e]s, -e ⟨Pl. ungebr.⟩: **1.** ⟨o. Pl.⟩ *das Vertreiben* (2): der V. von Zeitungen. **2.** kurz für ↑Vertriebsabteilung: im V. arbeiten; **Vertriebene,** der u. die; -n, -n ⟨Dekl. ↑Abgeordnete⟩: *jmd., der aus seiner Heimat vertrieben* (1 a), *ausgewiesen wurde;* ⟨Zus.⟩ **Vertriebenenorganisation,** die.
Vertriebs-: ~abteilung, die: *Abteilung eines Unternehmens, die den Vertrieb* (1) *der Produkte abwickelt;* ~gesellschaft, die: *Gesellschaft, die den Vertrieb* (1) *der Produkte eines od. mehrerer Unternehmen vornimmt;* ~kosten ⟨Pl.⟩; ~leiter, der; ~netz, das: ein ausgebautes V.; ~weg, der: *Form, in der eine Ware vertrieben* (2) *wird.*
vertrimmen ⟨sw. V.; hat⟩ (ugs.): *heftig verprügeln.*
vertrinken ⟨st. V.; hat⟩ [mhd. vertrinken]: *(Geld, seinen Besitz) durch Trinken* (3 e) *verbrauchen, völlig aufzehren:* sein ganzes Vermögen v.; Ü er vertrank seinen Kummer (landsch.; *versuchte ihn durch Trinken* (3 e) *zu vergessen).*
vertrocknen ⟨sw. V.; ist⟩ [spätmhd. vertrockenen]: **a)** *(von etw., was normalerweise einen bestimmten Feuchtigkeitsgehalt hat) völlig trocken* [u. dabei dürr, hart, spröde o. ä.] *werden:* bei der Hitze sind die Pflanzen, die Blätter vertrocknet; vertrocknete Blumen; vertrocknete Brotscheiben; vertrocknetes *(verdorrtes)* Gras; Ü er war ein vertrockneter *(dürrer)* Mensch; **b)** *völlig austrocknen, kein Wasser mehr enthalten:* der Brunnen, das Bachbett ist vertrocknet.
vertrödeln ⟨sw. V.; hat⟩ (ugs. abwertend): *(Zeit) trödelnd, nutzlos verbringen, vergeuden:* den ganzen Tag v.; sie vertrödeln zuviel Zeit.
vertrölen ⟨sw. V.; hat⟩ (schweiz.): svw. ↑vertrödeln.
vertröpfeln ⟨sw. V.; hat⟩: *tröpfchenweise verspritzen.*
vertrösten ⟨sw. V.; hat⟩ [mhd. vertrösten, ahd. fertrō̌sten]: *(im Hinblick auf etw., was man jmdm. nicht [sofort] gewähren, geben o. ä. kann od. will) Versprechungen, Hoffnung machen auf einen späteren Zeitpunkt:* jmdn. auf eine spätere Zeit, auf den nächsten Tag, von einem Tag auf den anderen v.; ⟨Abl.:⟩ **Vertröstung,** die; -, -en.
vertrotteln ⟨sw. V.; ist⟩ (ugs.): *trottelig, zum Trottel werden.*
vertrotzt ⟨Adj.; -er, -este⟩ (landsch.): *trotzig.*
vertrusten [fɛɐ̯'trastn̩, seltener: ...'trʊstn̩] ⟨sw. V.; hat⟩ (Wirtsch.): *(Unternehmen) zu einem Trust vereinigen;* ⟨Abl.⟩ **Vertrustung,** die; -, -en.
vertüdern, sich ⟨sw. V.; hat⟩ [zu ↑tüdern] (nordd.): *sich verwirren; durcheinanderkommen.*
Vertumnalien [vɛrtʊm'na:li̯ən] ⟨Pl.⟩ [lat. Vertumnālia: *(im Rom der Antike) Fest zu Ehren des Gottes Vertumnus.*
vertun ⟨unr. V.; hat⟩ [1: mhd. vertuon, ahd. fertuon]: **1.** etw. *(Wertvolles, Unwiderbringliches o. ä.) nutzlos, mit nichtigen Dingen verschwenden, vergeuden:* Zeit, Geld nutzlos v.; die Mühe war vertan *(vergeblich);* eine vertane *(nicht genutzte) Gelegenheit.* **2.** ⟨v. + sich⟩ (ugs.) *sich (bei etw.) irren, einen Fehler machen:* sich beim Rechnen v.; ⟨subst.:⟩ als Bekräftigungsformel, da gibt es kein Vertun! (landsch.; *das ist unbezweifelbar, ist wirklich so!).*
vertuschen ⟨sw. V.; hat⟩ [mhd. vertuschen, H. u.; fälschlich an ↑Tusche angelehnt]: *etw., von dem man nicht möchte, daß es bekannt wird, verheimlichen, geheimhalten; bemüht sein, es zu verbergen:* eine Tat, einen Skandal v.; der Betrug ließ sich nicht v.; ⟨Abl.:⟩ **Vertuschung,** die; -, -en.
verübeln [fɛɐ̯|y:bl̩n] ⟨sw. V.; hat⟩: *etw., was ein anderer tut, mit Verärgerung aufnehmen, empfindlich darauf reagieren; jmdm. etw. übelnehmen:* man hat ihm verübelt, daß er so eigensüchtig gehandelt hat; ich kann es Ihnen nicht v., daß Sie diese Konsequenz gezogen haben.

verüben ⟨sw. V.; hat⟩: *(ein Verbrechen, eine üble Tat) ausführen, begehen:* ein Attentat, Verbrechen, einen Raubüberfall, Anschlag v.; Selbstmord v.; seltener in bezug auf weniger negative Handlungen: Streiche, Unfug v.
verulken ⟨sw. V.; hat⟩: *sich über jmdn., etw. spottend lustig machen;* ⟨Abl.:⟩ **Verulkung** die; -, -en.
verumlagen ⟨sw. V.; hat⟩ (österr. Amtsspr.): *(Kosten o. ä.) umlegen* (6); ⟨Abl.:⟩ **Verumlagung,** die; -, -en.
verumständen [fɛɐ̯|ʊmʃtɛndn̩] (schweiz.): ↑verumständlichen; **verumständlichen** ⟨sw. V.; hat⟩ (bes. schweiz.): *etw. umständlich[er] machen, komplizieren;* ⟨Abl.:⟩ **Verumständlichung,** die; -, -en.
verunechten ⟨sw. V.; hat⟩ (Fachspr.): *(in bezug auf historische Quellen o. ä.) fälschen.*
verunreinigen ⟨sw. V.; hat⟩ (selten): svw. ↑entzweien.
verunfallen ⟨sw. V.; ist⟩ (Amtsspr., bes. schweiz.): *einen Unfall erleiden; verunglücken* (1): mit dem Auto, am Arbeitsplatz v.; ein verunfalltes *(bei einem Unfall beschädigtes) Fahrzeug;* ⟨Abl.:⟩ **Verunfallte,** die u. der; -n, -n ⟨Dekl. ↑Abgeordnete⟩ (Amtsspr.): *jmd., der verunglückt ist.*
verunglimpfen ⟨sw. V.; hat⟩ (geh.): *schmähen, beleidigen; jmdn., etw. mit Worten herabsetzen, verächtlich machen; diffamieren:* jmdn., jmds. Ehre v.; den politischen Gegner v.; ⟨Abl.:⟩ **Verunglimpfung,** die; -, -en.
verunglücken ⟨sw. V.; ist⟩: **1.** *einen Unfall erleiden:* tödlich v.; er ist [mit dem Auto] verunglückt. **2.** (scherzh.) *mißglücken; mißlingen:* der Kuchen ist verunglückt *(nicht geraten);* ein etwas verunglücktes *(schlechtes)* Bild; eine verunglückte *(mißglückte)* Rede; ⟨Abl.:⟩ **Verunglückte,** die u. der; -n, -n ⟨Dekl. ↑Abgeordnete⟩.
verunklaren, (bes. schweiz.:) **verunklären** ⟨sw. V.; hat⟩: *(einen Sachverhalt) unklar machen, erscheinen lassen.*
verunkrauten ⟨sw. V.; ist⟩: *von Unkraut überwuchert werden;* ⟨Abl.:⟩ **Verunkrautung,** die; -, -en.
verunmöglichen [auch: --'---] ⟨sw. V.; hat⟩ (bes. schweiz.): *hindern, unmöglich machen.*
verunreinigen ⟨sw. V.; hat⟩: **a)** (geh.) *beschmutzen, besudeln:* seine Kleider, den Fußboden v.; **b)** *(mit unerwünschten Stoffen) verschmutzen:* die Fabriken verunreinigen mit ihren Emissionen die Luft; verunreinigte Gewässer; ⟨Abl.:⟩ **Verunreinigung,** die; -, -en: **1.** *das Verunreinigen.* **2.** *verunreinigender Stoff:* Filter halten die -en zurück.
verunschicken ⟨sw. V.; hat⟩ (schweiz.): *durch eigene Schuld einbüßen.*
verunsichern ⟨sw. V.; hat⟩: *(im Hinblick auf den Standpunkt, die Überzeugung o. ä.) unsicher machen:* die Bevölkerung v.; er ist, wirkt ganz verunsichert; ein ganz verunsicherter Mensch; ⟨Abl.:⟩ **Verunsicherung,** die; -, -en.
verunstalten [fɛɐ̯|ʊnʃtaltn̩] ⟨sw. V.; hat⟩: *sehr unschön, sehr häßlich erscheinen lassen; sehr entstellen* (1): eine rote Säurenase verunstaltete sein Gesicht; du verunstaltest *(entstellst)* dich mit dieser Frisur; eine Fabrik verunstaltet das Landschaftsbild; ⟨Abl.:⟩ **Verunstaltung,** die; -, -en: **1.** *das Verunstalten.* **2.** *etw. Verunstaltendes.*
veruntreuen ⟨sw. V.; hat⟩ [mhd. veruntriuwen = gegen jmdn. treulos sein] (jur.): svw. ↑unterschlagen (a): Gelder v.; ⟨Abl.:⟩ **Veruntreuer,** der; -s, - (jur.): *jmd., der etw. veruntreut;* **Veruntreuung,** die; -, -en.
verunzieren ⟨sw. V.; hat⟩: *unschön machen, den Anblick bes. einer Sache verderben:* Flecke verunzierten den Teppich; ⟨Abl.:⟩ **Verunzierung,** die; -, -en.
verurkunden ⟨sw. V.; hat⟩ (schweiz.): svw. ↑beurkunden.
verursachen ⟨sw. V.; hat⟩: *die Ursache, der Urheber von etw. (Unerwünschtem o. ä.) sein; hervorrufen, bewirken:* Schwierigkeiten, Mühe, Arbeit, Ärger v.; die Arbeiten verursachen großen Lärm, Umstände, Störungen; er hat durch seine Unachtsamkeit einen Unfall verursacht; ⟨Abl.:⟩ **Verursacher,** der; -s, - (bes. Amtsspr.): *jmd., der etw. verursacht hat:* etw. die Schuld trägt; **Verursachung,** die; -.
verurteilen ⟨sw. V.; hat⟩ [mhd. verurteilen]: **1.** *durch Gerichtsbeschluß mit einer bestimmten Strafe belegen:* jmdn. zu Gefängnis, zu einer Haftstrafe, zu 4 Monaten mit Bewährung v.; er wurde zum Tode verurteilt *(auch ohne Präp.-Obj.:)* der Angeklagte ist rechtskräftig verurteilt worden; Ü das Unternehmen war vom Anbeginn zum Scheitern verurteilt *(mußte zwangsläufig scheitern);* er war zum Schweigen verurteilt *(mußte schweigen);* etw. ist zur Bedeutungslosigkeit verurteilt *(wird nicht entfalten).* **2.** *jmdn., etw. sehr kritisch beurteilen, vollständig ablehnen:* ein Verhalten, eine Tat aufs schärfste v.; ⟨subst. 2. Part.

zu 1:> **Verurteilte**, der u. die; -n, -n ⟨Dekl. ↑Abgeordnete⟩: vgl. Angeklagte; ⟨Abl.:⟩ **Verurteilung**, die; -, -en: **1.** *das Verurteilen.* **2.** *das Verurteiltsein.*

veruzen ⟨sw. V.; hat⟩ (ugs.): svw. ↑veralbern.

Verve ['vɛrvə], die; - [frz. verve] (geh.): *Begeisterung, Schwung (bei einer Tätigkeit):* er sprach mit viel V.

vervielfachen ⟨sw. V.; hat⟩: **1. a)** *stark, um ein Vielfaches vermehren:* die Produktionsmenge, das Angebot v.; **b)** ⟨v. + sich⟩ *sich um ein Vielfaches vermehren, vergrößern; stark zunehmen:* die Zahl der Bewerber hat sich vervielfacht. **2.** (Math.) *multiplizieren:* eine Zahl mit einer anderen v.; ⟨Abl.:⟩ **Vervielfachung**, die; -, -en.

vervielfältigen ⟨sw. V.; hat⟩: **1.** *etw. (Geschriebenes, Gedrucktes o. ä.) auf [foto]mechanischem Weg in größerer Zahl in Kopien herstellen:* einen Text, Brief, ein Dokument v. **2.** (geh.) *etw. vermehren, verstärken:* seine Bemühungen, Anstrengungen v. **3.** ⟨v. + sich⟩ *sich vermehren, zahlenmäßig vergrößern; zunehmen:* die Anforderungen hatten sich vervielfältigt; ⟨Abl.:⟩ **Vervielfältiger**, der; -s, -: svw. Vervielfältigungsgerät; **Vervielfältigung**, die; -, -en: **1.** *das Vervielfältigen.* **2.** svw. ↑Kopie (1).

Vervielfältigungs-: ~**apparat**, der; ~**recht**, das; ~**verfahren**, das; ~**zahlwort**, das (Sprachw.): *Multiplikativum.*

vervierfachen ⟨sw. V.; hat⟩: vgl. verdreifachen.

vervollkommnen ⟨sw. V.; hat⟩: **a)** *etw. vollkommener, perfekter machen; der Vollkommenheit annähern:* eine Technik, ein Verfahren v. *(perfektionieren):* er bemüht sich, seine Sprachkenntnisse zu v.; **b)** ⟨v. + sich⟩ *sich verbessern, vollkommener, besser werden:* die Methode läßt sich mit der Zeit vervollkommnet; er hat sich in Französisch vervollkommnet; ⟨Abl.:⟩ **Vervollkommnung**, die; -, -en: **1.** *das Vervollkommnen; Vervollkommnetwerden, -sein.* **2.** *etw., was eine Verbesserung, eine Vervollkommnung (1) darstellt:* die Methode ist eine wichtige technische V.; ⟨Zus.:⟩ **vervollkommnungsfähig** ⟨Adj.; nicht adv.⟩: *so geartet, daß er, es vervollkommnet werden, sich vervollkommnen kann.*

vervollständigen ⟨sw. V.; hat⟩: **1.** *ergänzen, vollständig[er] machen; komplettieren:* seine Bibliothek, eine Sammlung, seine Einrichtung v.; diese Aussage vervollständigt das Bild von den Vorgängen *(rundet es ab).* **2.** ⟨v. + sich⟩ *vollständig[er] werden:* die Bibliothek hat sich vervollständigt; ⟨Abl.:⟩ **Vervollständigung**, die; -, -en.

verwachen ⟨sw. V.; hat⟩ (dichter.): *wachend verbringen:*

¹verwachsen ⟨st. V.⟩ /vgl. ²verwachsen/ [mhd. verwahsen]: **1. a)** *(von Wunden, Narben o. ä.) [wieder zusammenwachsen u.] zunehmend unsichtbar werden, verschwinden* ⟨ist⟩: die Wunde ist verwachsen; eine völlig verwachsene Narbe; ⟨auch v. + sich: hat:⟩ die Narbe hat sich völlig verwachsen; **b)** ⟨v. + sich⟩ (ugs.) *sich beim Wachstum von selbst regulieren, normalisieren; sich auswachsen* (3 a) ⟨hat⟩: die Fehlstellung der Gliedmaße, der Schaden kann sich noch v.; **c)** *(zu einer Einheit) zusammenwachsen* ⟨ist⟩: ein Organ ist mit einem anderen verwachsen; Ü zu einer Gemeinschaft v. *(zusammenwachsen):* er ist mit seiner Arbeit, seiner Familie sehr verwachsen; **d)** *mit wuchernden Pflanzen zuwachsen* ⟨ist⟩: die Wege verwachsen immer mehr; ein völlig verwachsenes Grundstück. **2.** (landsch.) *aus etw. herauswachsen* (2)*, zu groß werden* ⟨hat⟩: die Kinder haben ihre Kleider schon wieder verwachsen; **²verwachsen** ⟨Adj.; nicht adv.⟩: *schief gewachsen; verkrüppelt:* ein -es Männlein.

³verwachsen, sich ⟨sw. V.; hat⟩ (Skilaufen): *das falsche Wachs auftragen:* sie haben sich verwachst; ⟨auch ohne Reflexivpron.:⟩ er hat verwachst.

Verwachsung, die; -, -en: **1.** *das ¹Verwachsen[sein].* **2.** (Med.) *(nach einer Entzündung od. Operation in Brust- od. Bauchraum) das Miteinanderverkleben von Hautflächen bzw. Organen; Adhäsion* (2). **3.** (Mineral) *fester Verband mehrerer Kristalle bzw. mineralischer Bestandteile (bei Eisen u. Gesteinen).*

verwackeln ⟨sw. V.; hat⟩ (ugs.): *(beim Fotografieren) durch eine Bewegung, durch Wackeln eine Aufnahme unscharf werden lassen:* eine Aufnahme v.; verwackelte Bilder.

verwählen, sich ⟨sw. V.; hat⟩ (ugs.): *(beim Telefonieren) versehentlich eine falsche Nummer wählen:* verzeihen Sie bitte, ich habe mich verwählt.

Verwahr, der; -s (veraltet): svw. ↑Verwahrung (1, 2); **verwahren** ⟨sw. V.; hat⟩: **1. a)** *sicher, sorgfältig aufbewahren:* den Schmuck im Safe v.; etw. im Schreibtisch, in der Brieftasche, hinter Glas v.; die Dokumente müssen sorgfältig verwahrt werden; **b)** ⟨v. + sich⟩ (landsch.) *etw. für eine*

Weile, *für einen späteren Zeitpunkt aufheben:* sie wollte sich die Schokolade, den Pudding für den Nachmittag v.; **c)** (veraltet) *jmdn. gefangenhalten;* **d)** (geh., veraltet) *sichern* (1 a). **2.** ⟨v. + sich⟩ *sich mit Nachdruck gegen etw. wehren, dagegen protestieren, etw. energisch zurückweisen:* sich gegen eine Anschuldigung, Verdächtigung, ein Ansinnen v.; ⟨Abl.:⟩ **Verwahrer**, der; -s, -: *jmd., der etw. verwahrt* (1 a); **verwahrlosen** [fɛɐ̯'va:glo:zn̩] ⟨sw. V.; ist⟩ [mhd. verwarlösen = unachtsam behandeln, zu: warlös = unbewußt, ahd. waralös = achtlos]: *durch Mangel an Pflege, Vernachlässigung o. ä. in einen unordentlichen Zustand, in einen Zustand zunehmenden Verfalls geraten; herunterkommen:* sittlich v.; verwahrloste Jugendliche; er wurde in völlig verwahrlostem Zustand aufgegriffen; ein Haus v. lassen; ihre Wohnung, ihre Kleidung ist total verwahrlost; ⟨subst. 2. Part.:⟩ **Verwahrloste**, der u. die; -n, -n ⟨Dekl. ↑Abgeordnete⟩; ⟨Abl.:⟩ **Verwahrlosung**, die; -: **1.** *das Verwahrlosen.* **2.** *verwahrloster Zustand, das Verwahrlostsein;* **Verwahrsam**, der; -s (veraltet): svw. ↑Verwahrung (1); **Verwahrung**, die; -: **1.** *das Verwahren* (1)*: etw. in V. geben, nehmen, halten.* **2.** (jur. [früher]): *zwangsweise Unterbringung einer Person an einem bestimmten Ort, wo sie unter Kontrolle ist.* **3.** *das Sichverwahren* (2)*, Einspruch, Protest:* V. [gegen etw.] einlegen.

verwaisen ⟨sw. V.; ist⟩ [mhd. verweisen]: *die Eltern durch Tod verlieren; Waise werden:* die Kinder waren früh verwaist; Ü (geh.:) sich verwaist *(einsam)* fühlen, vorkommen; die Ferienorte sind im Winter verwaist *(menschenleer);* der Lehrstuhl ist schon lange verwaist *(nicht besetzt).*

verwalken ⟨sw. V.; hat⟩ (ugs.): *kräftig verprügeln.*

verwalten ⟨sw. V.; hat⟩ [a: mhd. verwalten]: **a)** */im Auftrag od. an Stelle des eigentlichen Besitzers/ betreuen, in seiner Obhut haben, in Ordnung halten:* einen Besitz, ein Vermögen, die Kasse, einen Nachlaß, ein Haus v.; etw. gut, schlecht, treulich v.; die Jugendlichen möchten ihr Jugendzentrum selbst v.; **b)** *etw. verantwortlich leiten, führen:* eine Gemeinde, ein Land, ein Gut v.; **c)** *(in bezug auf ein Amt o. ä.) innehaben, bekleiden:* ein Amt v.; er verwaltet *(versieht)* hier die Geschäfte; ⟨Abl.:⟩ **Verwalter**, der; -s, -: *jmd., der etw. verwaltet;* **Verwalterin**, die; -, -nen: w. Form zu ↑Verwalter; **Verwaltung**, die; -, -en: **1.** ⟨Pl. selten⟩ *das Verwalten, Administration; Regie* (2)*:* in eigener, staatlicher V. sein; mit der V. etw. betraut sein; unter staatlicher V. stehen. **2. a)** *verwaltende Stelle (eines Unternehmens o. ä.); Verwaltungsbehörde:* er arbeitet in der V. der Firma; **b)** *Räumlichkeiten, Gebäude der Verwaltung* (2 a)*:* die V. befindet sich im Seitenflügel des Gebäudes. **3.** *der Verwaltungsapparat in seiner Gesamtheit:* die öffentliche, staatliche V.

verwaltungs-, Verwaltungs-: ~**akt**, der: *von einer staatlichen Verwaltung vorgenommene Handlung;* ~**angestellte**, der u. die; ~**apparat**, der: vgl. Apparat (2): ein aufgeblähter V.; ~**aufgaben** ⟨Pl.⟩: *Obliegenheiten einer Verwaltung* (2 a); ~**bau**, der; ~**beamte**, der; ~**behörde**, die; ~**bezirk**, der; ~**dienst**, der ⟨o. Pl.⟩: im V. tätig sein; ~**gebäude**, das; ~**gebühr**, die; ~**gericht**, das: *Gericht, das über alle Streitigkeiten im Bereich des öffentlichen Rechts zu entscheiden hat;* ~**intern** ⟨Adj.; o. Steig.⟩; ~**kosten** ⟨Pl.⟩: *Kosten, die die Verwaltung* (1) *von etw. verursacht;* ~**kram**, der (ugs. abwertend): *alles, was mit der (als lästig empfundenen) Verwaltung* (1) *von etw. zusammenhängt;* ~**mäßig** ⟨Adj.; o. Steig.; nicht präd.⟩: *die Verwaltung* (1) *betreffend:* die -e Seite der Angelegenheit; ~**organ**, das: vgl. Organ (4); ~**rat**, der: *Gremium, das mit der Überwachung der Tätigkeit von Körperschaften, Anstalten des öffentlichen Rechts betraut ist;* ~**recht**, das ⟨o. Pl.⟩: *Gesamtheit der rechtlichen Normen, die die Tätigkeit der öffentlichen Verwaltung regeln;* ~**reform**, die; ~**tätigkeit**, die; ~**vorschrift**, die ⟨meist Pl.⟩: *Anordnung einer vorgesetzten Behörde für die nachgeordnete Instanz;* ~**weg**, der: etw. auf dem, im V. regeln.

verwamsen ⟨sw. V.; hat⟩ (ugs.): *jmdn. kräftig verprügeln.*

verwandelbar [fɛɐ̯'vand]ba:g] ⟨Adj.; nicht adv.⟩: *so beschaffen, daß es verwandelt, verändern läßt;* **verwandeln** ⟨sw. V.; hat⟩ [mhd. verwandeln, ahd. farwantalōn]: **1. a)** *(in Wesen od. Erscheinung) sehr stark, völlig verändern, anders werden lassen:* das Erlebnis, die Erfahrung verwandelte ihn; sie ist völlig verwandelt, seit der Druck von ihr genommen ist; die Tapete hat den Raum verwandelt; **b)** *zu jmdm., etw. anderem werden lassen:* ein Zauber hatte den Prinzen im Märchen in einen Frosch verwandelt; der

Wolkenbruch hatte die Bäche zu reißenden Strömen verwandelt; **c)** ⟨v. + sich⟩ *zu jmdm., etw. anderem werden:* das kleine Mädchen hat sich inzwischen in eine junge Dame verwandelt; *während der Regenzeit verwandeln sich die Bäche zu reißenden Strömen.* **2.** *umwandeln* (a): Energie in Bewegung, Wasser in Dampf v.; Ü er hat die Niederlage in einen Sieg verwandelt. **3.** (Ballspiele, bes. Fußball) *etw. zu einem Tor nutzen:* einen Eckball, Freistoß, einen Elfmeter v.; ⟨auch ohne Akk.-Obj.:⟩ Mit Gefühl verwandelte Rensenbrink zum 2:0 für die Holländer (MM 1. 7. 74, 5); ⟨Abl.:⟩ **Verwandlung,** die; -, -en [mhd. verwandelunge]: *das [Sich]verwandeln, Umformen; Umwandeln;* ⟨Zus.:⟩ **Verwandlungskünstler,** der: *(bes. im Varieté auftretender) Künstler, der sein Publikum dadurch verblüfft, daß er in kürzester Zeit in die verschiedenartigsten Rollen zu schlüpfen vermag.*

¹verwandt: ↑verwenden; **²verwandt** ⟨Adj.; -er, -este; nicht adv.⟩ [spätmhd. verwant, eigtl. 2. Part. von: verwenden = hinwenden]: **1.** ⟨o. Steig.⟩ *zur gleichen Familie gehörend; gleicher Herkunft, Abstammung:* mit jmdm. nahe, entfernt, weitläufig, durch Heirat, im zweiten Grad, um mehrere, um drei Ecken (ugs.; *weitläufig*) v. sein; die beiden sind nicht [miteinander] v.; mit jmdm. weder v. noch verschwägert sein; jmdm. v. (schweiz.; *mit jmdm. verwandt*) sein; **b)** *(von Pflanzen, Tieren, Gesteinen, chemischen Stoffen o. ä.) der gleichen Gattung, Familie, Ordnung o. ä. angehörend:* -e Tiere, Pflanzen; **c)** *auf einen gemeinsamen Ursprung zurückgehend:* -e Völker, Rassen; -e *(der gleichen Sprachfamilie angehörende)* Sprachen; die Wörter sind etymologisch v. **2.** *von ähnlicher Beschaffenheit, Art; ähnliche od. gleichartige Eigenschaften, Züge, Merkmale aufweisend:* -e Anschauungen, Vorstellungen, Formen; sie sind sich geistig, wesensmäßig sehr v.; ⟨subst.:⟩ sie haben viel Verwandtes; **Verwandte,** der u. die; -n, -n ⟨Dekl. ↑Abgeordnete⟩: *Person, die mit einer anderen verwandt ist:* er ist ein naher, entfernter -er von mir; Freunde und V. einladen; die -n besuchen.

Verwandten-: ~**besuch,** der: **a)** *Besuch bei Verwandten:* einen V. machen; **b)** *Besuch von Verwandten:* wir erwarten V.; ~**ehe,** die (jur.): *Ehe zwischen nahen Blutsverwandten;* ~**heirat,** die; vgl. ~ehe; ~**kreis,** der: im [engsten] V. feiern.

Verwandtschaft, die; -, -en: **1.** *das Verwandtsein.* **2.** ⟨o. Pl.⟩ *Gesamtheit der Verwandten, Angehörigen, die jmd. hat:* eine große V. haben; die [ganze] V. (ugs.; *alle Verwandten*) war gekommen; zur V. (ugs.; *zum Kreis der Verwandten*) gehören; ⟨Abl.:⟩ **verwandtschaftlich** ⟨Adj.; o. Steig.; nicht präd.⟩: *auf Verwandtschaft, das Verwandtsein (1 a) gegründet:* -e Bande, Beziehungen, Verhältnisse; v. miteinander verbunden sein.

Verwandtschafts-: ~**bande** ⟨Pl.⟩ (geh.); ~**beziehungen** ⟨Pl.⟩; ~**grad,** der: *Grad (1 a) der Verwandtschaft zwischen Personen;* ~**verhältnis,** das: in einem V. zu jmdm. stehen *(mit jmdm. verwandt sein).*

verwanzen ⟨sw. V.; ist⟩: *von Wanzen befallen werden.*

verwarnen ⟨sw. V.; hat⟩: *jmdn., dessen Tun man mißbilligt, scharf tadeln u. ihm (für den Wiederholungsfall) Konsequenzen androhen:* jmdn. [wegen etw.] eindringlich, wiederholt v.; er wurde polizeilich, gebührenpflichtig verwarnt; der Spieler wurde vom Schiedsrichter wegen eines Fouls verwarnt (Fußball; *mit einem Platzverweis bedroht*); ⟨Abl.:⟩ **Verwarnung,** die; -, -en: *das Verwarnen:* en halfen nichts; jmdm. eine V. erteilen *(jmdn. verwarnen);* eine gebührenpflichtige V.; ⟨Zus.:⟩ **Verwarnungsgeld,** das (Amtsspr.): *Gebühr für eine polizeiliche Verwarnung.*

verwarten ⟨sw. V.; hat⟩ (ugs.): *mit Warten zubringen.*

verwaschen ⟨Adj.; nicht adv.⟩: **a)** *durch vieles Waschen ausgebleicht [u. unansehnlich geworden]:* -e Jeans, Kleider; die Sachen sind ganz v.; **b)** *durch den Einfluß des Regenwassers verwischt o. ä.:* eine -e Inschrift; **c)** *(bes. von Farben) blaß, unausgeprägt:* eine -e Farbe; die Linien, Konturen sind v. (unklar); Ü eine -e *(unklare)* Vorstellung, Formulierung; ⟨Abl.:⟩ **Verwaschenheit,** die; -: *Unklarheit, Verschwommenheit.*

verwässern ⟨sw. V.; hat⟩: **1.** *mit zuviel Wasser versetzen, verdünnen:* den Wein v.; die Milch, den Schnaps v. verwässert. **2.** *die Wirkung, die Aussagekraft, den ursprünglichen Gehalt von etw. abschwächen:* einen Text, ein Gesetz, ein Gefühl v.; eine verwässerte Interpretation; ⟨Abl.:⟩ **Verwässerung,** die; -, -en: *das Verwässern; Verwässertsein.*

verweben ⟨sw. u. st. V.; hat⟩ [2: mhd. verweben]: **1.** ⟨sw.

V.⟩ *beim Weben verwenden, verbrauchen:* sie hat nur Wolle verwebt. **2. a)** ⟨sw. u. st. V.⟩ *webend verbinden, zusammen-, ineinanderweben:* die Fäden [miteinander] v.; Ü eng miteinander verwobene Vorstellungen, Vorhaben; **b)** ⟨sw. u. st. V.⟩ *webend in etw. einfügen:* ein blauer Faden ist in die rote Fläche verwebt/(seltener:) verwoben; **c)** ⟨v. + sich; st. V.⟩ (dichter.) *sich (wie in einem Gewebe) eng miteinander verbinden, zu einem Ganzen zusammenfügen:* Realität und Traum haben sich in seiner Dichtung verwoben.

verwechselbar [fɛg'vɛksl̩baːg] ⟨Adj.; o. Steig.; nicht adv.⟩: *so beschaffen, daß leicht eine Verwechslung möglich ist; leicht zu verwechseln;* **verwechseln** ⟨sw. V.; hat⟩ [mhd. verwehseln, ahd. farwehsalōn]: **a)** *(Personen, Dinge, Sachverhalte) nicht unterscheiden, nicht auseinanderhalten können u. daher eines für das andere halten:* ich habe ihn mit seinem Bruder, die Salzfaß mit dem Zuckerstreuer verwechselt; sie verwechselt häufig „mir" und „mich"; die beiden kann man doch gar nicht v.; das müssen Sie verwechselt haben; da verwechselst du aber die Dinge, die Begriffe (abwertend; *stellst sie absichtlich falsch dar*) ⟨subst.:⟩ die beiden sind sich zum Verwechseln ähnlich; ⟨Abl.:⟩ **Verwechs[e]lung,** die; -, -en. **b)** *vertauschen, durcheinanderbringen:* die Namen v.; sie verwechselte die Tür und trat in das Zimmer des Chefs; er hat die Mäntel verwechselt *(irrtümlich den falschen an sich genommen);*

verwedeln ⟨sw. V.; hat⟩ (schweiz.): *(Fährten, Spuren) verwischen;* ⟨Abl.:⟩ **Verwedelung,** die; -, -en; ⟨Zus.:⟩ **Verwedelungsversuch,** der.

verwegen ⟨Adj.⟩ [mhd. verwegen, eigtl. 2. Part. von: sich verwegen = sich schnell zu etw. entschließen, zu: wegen, ↑wägen]: *forsch u. draufgängerisch; Gefahren nicht achtend:* ein -er Bursche; der Kerl sieht v. aus; ein -er *(tollkühner)* Gedanke; Ü Viele trugen -e (spött.; *sehr auffällige, ungewöhnliche)* Hüte (Simmel, Affäre 7); ⟨Abl.:⟩ **Verwegenheit,** die; -, -en: **1.** ⟨o. Pl.⟩ *das Verwegensein, verwegene Art.* **2.** *verwegene Handlung, Tat.*

verwehen ⟨sw. V.; hat; mhd. verwæjen, ahd. firwāen]: **1.** *wehend zudecken; zuwehen* ⟨hat⟩: der Wind hat die Spur im Sand verweht; vom/mit Schnee verwehte Wege. **2.** *wehend austreiben; wegwehen* ⟨hat⟩: der Wind verwehte die Blätter, den Rauch; R [das ist] vom Winde verweht! *([ist] vergessen).* **3.** (dichter.) *verwehen; sich ins Nichts auflösen; dahinschwinden* ⟨hat⟩: die Klänge, Rufe verwehten im Wind; Ü sein Zorn, seine Trauer verwehten *(gingen vorüber).*

verwehren ⟨sw. V.; hat⟩ [mhd. verwern, ahd. firwerian]: *jmdm. etw. nicht erlauben, zu tun o. ä.; verweigern:* jmdm. den Zutritt, die Benutzung von etw. v.; man kann uns doch nicht v. *(verbieten),* unsere Meinung zu sagen; ⟨geh., selten auch v. + sich⟩: sie verwehrte sich diese Flucht in ungerechten Groll (A. Zweig, Claudia 132); Ü ein hoher Baum verwehrte uns den Ausblick, die Sicht *(hinderte uns daran);* ⟨Abl.:⟩ **Verwehrung,** die; -.

Verwehung, die; -, -en: *das Verwehen (1).*

verweiblichen ⟨sw. V.; ist⟩ (Fachspr.): *bestimmte weibliche Geschlechtsmerkmale entwickeln lassen; feminieren:* die Hormongaben haben ihn verweiblicht; ⟨Abl.:⟩ **Verweiblichung,** die; -.

verweichlichen ⟨sw. V.⟩: **a)** *seine körperliche Widerstandskraft verlieren* ⟨ist⟩: durch seine Lebensweise verweichlicht er immer mehr; **b)** *die körperliche Widerstandskraft schwächen* ⟨hat⟩: die dicke Kleidung, seine Lebensweise hat ihn verweichlicht; ⟨Abl.:⟩ **Verweichlichung,** die; -.

Verweigerer, der; -s, -: *jmd. (bes. Jugendlicher), der sich den Forderungen, Erwartungen o. ä. der Gesellschaft verweigert;* **verweigern** ⟨sw. V.; hat⟩: **1.** *(etw. von jmdm. Gefordertes, Erwartetes o. ä.) nicht gewähren, nicht geben, nicht ausführen o. ä.; ablehnen (5):* jmdm. die Erlaubnis, das Visum, die Einreise, eine Hilfeleistung v.; Annahme verweigert *(Vermerk auf zurückgehenden Postsendungen);* der Patient verweigert die Nahrung[saufnahme]; den Gehorsam v.; er hat den Wehrdienst verweigert; den Befehl v. *(von Soldaten) sich einem Befehl widersetzen;* ⟨auch v. + sich⟩: Jugendliche verweigern sich, sie wollen keine Rolle in der Erwachsenenwelt übernehmen; sie hat sich ihrem Mann verweigert (geh.; *wollte nicht mit ihm schlafen).* **2.** (Reiten) *(von Pferden) vor einem Hindernis scheuen u. es nicht nehmen:* sein Pferd verweigerte mehrmals, am Wassergraben; ⟨Abl.:⟩ **Verweigerung,** die; -, -en; ⟨Zus.:⟩ **Verweigerungsfall,** der (jur.): meist in der Fügung **im V.** *(für den Fall der Verweigerung von etw.).*

Verweildauer, die; - (bes. Fachspr.): *Zeitdauer des Verweilens, Verbleibens an einem bestimmten Ort:* die V. der Speisen im Magen, der Patienten im Krankenhaus; **verweilen** ⟨sw. V.; hat⟩ (geh.): *sich an einem bestimmten Ort für eine Weile aufhalten; für eine meist kurze od. kürzere Zeit bleiben:* einen Augenblick bei jmdm. v.; an jmds. Krankenbett v.; sie verweilten lange vor dem Gemälde *(blieben schauend davor stehen);* ⟨seltener auch v. + sich:⟩ sie verweilten sich ein paar Tage, einen Augenblick bei den Freunden; ⟨subst.:⟩ jmdn. zum Verweilen *(zum Bleiben)* auffordern, einladen; Ü bei einem Thema, einem Gedanken v. *(sich eine Weile damit beschäftigen);* sie wollten nicht beim Erreichten v. *(sich nicht dabei aufhalten, weitermachen);* ⟨Zus.:⟩ **Verweilzeit,** die; -, -en (bes. Fachspr.): svw. ↑Verweildauer.
verweinen ⟨sw. V.; hat⟩ [mhd. verweinen]: **a)** (geh.) *weinend zubringen:* sie hatte viele Stunden, Nächte verweint; **b)** *durch Weinen rot werden, verschwollen erscheinen lassen:* sie hatte ihre Augen verweint; verweinte Augen, Gesichter.
Verweis, der; -es, -e [1: zu ↑verweisen (1); 2: zu ↑verweisen (2)]: **1.** *Rüge, Tadel* (1): ein strenger, scharfer, milder V.; jmdm. einen V. erteilen; einen V. erhalten, bekommen; seine Äußerung hat ihm einen V. eingetragen. **2.** *(in einem Buch, Text o. ä.) Hinweis auf eine andere Textstelle o. ä., die im vorliegenden Zusammenhang nachzulesen, zu vergleichen empfohlen wird:* zahlreiche e anbringen; **verweisen** ⟨st. V.; hat⟩ [1: mhd. verwīzen, ahd. farwīzan, zu mhd. wīzen, ahd. wīzan = strafen, vorwerfen, verweisen, zu: wisen, ↑weisen]: **1.** (geh., veraltend) **a)** *zum Vorwurf machen; vorhalten:* die Mutter verwies der Tochter die vorlauten Worte; **b)** *jmdm. verbieten:* jmdm. seine Verhaltensweise v.; ⟨auch v. + sich:⟩ Frank verwies sich diesen unziemlichen Gedanken (Baum, Paris 52); **c)** *jmdn. tadeln:* sie verwies die Kinder, wenn sie nicht hören; ein verweisender Blick. **2.** *jmdn. auf etw. hinweisen, aufmerksam machen:* jmdn. auf die gesetzlichen Bestimmungen v.; er verwies sie auf die Vorschriften; ein Hinweisschild verweist auf die Einfahrt. **3. a)** *jmdm. raten, sich an eine bestimmte andere Person od. Stelle zu wenden:* der Kunde wurde an den Geschäftsführer verwiesen; **b)** (jur.) *übergeben, überweisen:* einen Rechtsfall an die zuständige Instanz v. **4. a)** *jmdm. den Aufenthalt, das Verbleiben an einem bestimmten Ort verbieten; hinausweisen* (1): jmdn. des Landes v.; er wurde aus dem Saal, von der Schule verwiesen; der Spieler wurde nach einer Tätlichkeit des Platzes/vom Platz verwiesen *(bekam einen Platzverweis);* **b)** (selten) *jmdn. auffordern, anweisen, sich an einen bestimmten Ort zu begeben:* einen Schüler in die Ecke v. **5.** (Sport) *(in einem Wettkampf) es schaffen, daß ein Konkurrent auf einen zweiten, dritten o. ä. Platz hinter einem selbst plaziert wird:* er hat seinen Konkurrenten auf den zweiten Platz verwiesen. **6.** (veraltend) *jmdm. ein bestimmtes Verhalten auffordern:* jmdn. zur Ruhe, zur Ordnung v.
verwelken ⟨sw. V.; ist⟩ [mhd. verwelken]: **a)** *(aus Mangel an Wasser, ungenügender Bewässerung) völlig welk werden:* die Blumen verwelken schnell, sind schon verwelkt; verwelkte Blätter; Ü (dichter.:) Ruhm verwelkt schnell; **b)** *welk, schlaff u. faltig werden:* ein verwelktes Gesicht.
verweltlichen ⟨sw. V.⟩: **1.** svw. ↑säkularisieren ⟨hat⟩: der kirchliche Besitz wurde verweltlicht. **2.** (geh.) *weltzugewandt werden* ⟨ist⟩: ihre Lebensformen verweltlichten; ⟨Abl.:⟩ **Verweltlichung,** die; -.
verwendbar [fɛɐˈvɛntbaːɐ̯] ⟨Adj.; o. Steig.; nicht adv.⟩: *so beschaffen, daß es [in bestimmter Weise] verwendet werden kann:* das Öl ist nicht mehr, ist mehrfach v.; ⟨Abl.:⟩ **Verwendbarkeit,** die; -; **verwenden** ⟨unr. V.; hat⟩ [mhd. verwenden]: **1. a)** *(für einen bestimmten Zweck, zur Herstellung, Ausführung von etw. o. ä.) benutzen, anwenden:* zum Kochen nur Butter v.; im Unterricht ein bestimmtes Lehrbuch, eine bestimmte Methode v.; er hat in seinem Text zu viele Fremdwörter verwendet; etw. nicht mehr, noch einmal, mehrmals v. können; etw. für etw. aufwenden; ge-, verbrauchen: Zeit, Mühe, Sorgfalt auf etw. v. *(daran wenden);* sein Geld für/zu etw. v. *(ausgeben);* **c)** *jmdn. für eine bestimmte Arbeit o. ä. einsetzen:* er ist so ungeschickt, man kann ihn zu nichts v.; **d)** *(in bezug auf Kenntnisse, Fertigkeiten) nutzen, verwerten:* hier kann er sein Englisch, seine mathematischen Kenntnisse gut v. **2.** ⟨v. + sich⟩ (geh.) *seine Verbindungen, seinen Einfluß o. ä. für jmdn., etw. geltend machen; sich in bestimmter Hinsicht

für jmdn., etw. einsetzen: sich [bei jmdm.] für einen Freund v. **3.** (geh., veraltet) *von jmdm. ab-, wegwenden:* er wandte kein Auge, keinen Blick von ihr; ⟨Abl.:⟩ **Verwender,** der; -s, -: vgl. Benutzer; **Verwendung,** die; -, -en: **1.** *das Verwenden:* keine V. für jmdn., etw. haben *(jmdn., etw. nicht gebrauchen können):* V. finden *(verwendet werden);* in V. stehen österr.; *in Gebrauch sein);* in V. nehmen (österr.; *in Gebrauch nehmen).* **2.** ⟨o. Pl.⟩ (geh., veraltend) *das Sichverwenden* (2) *für jmdn., etw.*
verwendungs-, Verwendungs-: ~bereich, der; ~fähig ⟨Adj.; o. Steig.; nicht adv.⟩, dazu: ~fähigkeit, die ⟨o. Pl.⟩; ~möglichkeit, die; ~weise, die; ~zweck, der.
verwerfen ⟨st. V.; hat⟩ /vgl. verworfen/ [mhd. verwerfen, ahd. farwerfan]: **1.** *etw. (nach vorausgegangener Überlegung) als unbrauchbar, untauglich, unrealisierbar o. ä. aufgeben, nicht weiter verfolgen:* einen Gedanken, Plan, eine Theorie, einen Vorschlag v. **2.** (jur.) *als unberechtigt ablehnen:* eine Klage, Berufung, Revision, einen Antrag v. **3.** (geh.) *für verwerflich, böse, unsittlich o. ä. erklären:* eine Handlungsweise v. **4.** (bes. bibl.) *verstoßen:* Gott verwirft die Frommen nicht. **5.** ⟨v. + sich⟩ *(bes. von hölzernen Gegenständen) durch Einwirkung von zu großer Feuchtigkeit od. Trockenheit krumm werden; sich verziehen* (2 b): *sich werfen:* die Tür, der Rahmen hat sich verworfen. **6.** *(von Säugetieren) eine Fehlgeburt haben:* der Hund, die Katze, die Kuh hat verworfen. **7.** ⟨v. + sich⟩ (Geol.) *(von Gesteinsschichten) sich gegeneinander verschieben.* **8.** ⟨v. + sich⟩ (Kartenspiele) *a) eine Karte falsch ausspielen;* **b)** *irrtümlich falsch bedienen.* **9.** (schweiz.) *mit den Händen gestikulieren; (die Hände) über dem Kopf zusammenschlagen:* die Hände v.; ⟨Abl. zu 3:⟩ **verwerflich** ⟨Adj.⟩: *schlecht, unmoralisch u. daher tadelnswert:* eine -e Tat; es ist v., was du da machst; ⟨Abl.:⟩ **Verwerflichkeit,** die; -; **Verwerfung,** die; -, -en: **1.** *das Verwerfen* (1–3, 6), *Sichverwerfen* (5). **2.** (Geol.) *Verschiebung von Gesteinsschollen längs einer in vertikaler bzw. in horizontaler Richtung verlaufenden Spalte;* [1]*Bruch* (6); *Sprung* (7); ⟨Zus.:⟩ **Verwerfungslinie,** die (Geol.): *Linie, an der Erdoberfläche u. bewegte Gesteinsschollen zusammentreffen.*
verwertbar [fɛɐˈveːɐ̯tbaːɐ̯] ⟨Adj.; o. Steig.; nicht adv.⟩: *sich [noch] verwerten lassend:* -es Material; etw. ist [nicht mehr] v.; ⟨Abl.:⟩ **Verwertbarkeit,** die; -; **verwerten** ⟨sw. V.; hat⟩: *etw. (was brachliegt, was nicht mehr od. noch nicht genutzt wird) verwenden, in etw. anderes, Neues einbringen; etw. daraus machen:* Reste, Abfälle [noch zu etw.] v.; etw. ist noch zu v.; läßt sich nicht mehr v.; eine Erfindung kommerziell, praktisch v.; Anregungen, Ideen, Erfahrungen v.; Ü der Körper verwertet die zugeführte Nahrung *(gewinnt aus ihr die ihm nötigen Nährstoffe);* ⟨Abl.:⟩ **Verwerter,** der; -s, -: vgl. Benutzer; **Verwertung,** die; -, -en.
[1]**verwesen** ⟨sw. V.; ist⟩ [mhd. verwesen, ahd. firwesenen = verfallen, vergehen u. firwesan = verwesen, zugrunde gehen]: *sich (an der Luft) zersetzen; durch Fäulnis vergehen:* die Leichen, die toten Pferde waren schon stark verwest, begannen zu v.; ein verwesender Leichnam.
[2]**verwesen** ⟨sw. V.; hat⟩ [mhd. verwesen, ahd. firwesan = jmds. Stelle vertreten, zu mhd. wesen, ahd. wesan, ↑Wesen] (veraltet): *(als Verweser) verwalten;* ⟨Abl.:⟩ **Verweser,** der; -s, - [mhd. verweser] (hist.): *jmd., der ein Amt, ein Gebiet [als Stellvertreter] verwaltet;* **Verweserei,** die; -, -en (schweiz.): *Verwaltung.*
verweslich ⟨Adj.; o. Steig.; nicht adv.⟩: [1]*verwesen könnend, der Verwesung ausgesetzt:* -e Materie; ⟨Abl.:⟩ **Verweslichkeit,** die; -; **Verwesung,** die; -; in V. übergehen *(zu* [1]*verwesen beginnen);* ⟨Zus.:⟩ **Verwesungsgeruch,** der.
verwestlichen ⟨sw. V.; ist⟩: *sich am dem Vorbild, der Lebensform o. ä. der westlichen Welt orientieren:* die Japaner verwestlichen zunehmend.
verwetten ⟨sw. V.; hat⟩ [a: mhd. verwetten]: **a)** *bei einer Wette, beim Wetten einsetzen:* er verwettet eine Menge Geld; Ü etw., seinen Kopf für etw. v. (ugs.; *von etw. fest überzeugt sein);* **b)** *(bei einer Wette, beim Wetten) verlieren:* er hat sein Vermögen verwettet.
verwichen [fɛɐ̯ˈvɪçn̩] ⟨Adj.; o. Steig.; nur attr.⟩ [zu veraltet verweichen = weichen] (veraltet): *vergangen, vorig; verflossen:* im -en Jahr; -en Herbst war er hier.
verwichsen ⟨sw. V.; hat⟩ (ugs.): **1.** *kräftig verprügeln:* er wollte ihn v. **2.** (Geld) *vergeuden, durchbringen.*
verwickeln ⟨sw. V.; hat⟩ /vgl. verwickelt/: **1.** ⟨v. + sich⟩ **a)** *sich so ineinanderschlingen, durcheinandergeraten, daß

es nur mit Mühe zu entwirren ist: die Wolle, die Schnur, die Kordel hat sich verwickelt; **b)** *in etw. hineingeraten, worin es sich verhakt u. hängenbleibt:* das Seil des Ballons hatte sich im Geäst, in die Hochspannungsleitungen verwickelt *(verfangen);* Ü er hat sich bei seinen Aussagen in Widersprüche verwickelt *(hat widersprüchliche Aussagen gemacht).* **2.** (landsch.) *mit etw. umwickeln:* dem Verletzten das Bein v.; er hatte eine verwickelte *(mit einem Verband versehene)* Hand. **3.** *jmdn. in etw. (eine unangenehme Sache) [mit] hineinziehen, ihn daran beteiligen, [mit] hinein verstricken:* jmdn. in eine Affäre, einen Fall, eine Schlägerei v.; er ist in einen Skandal, einen Prozeß verwickelt; die Truppen waren in schwere Kämpfe verwickelt; jmdn. in ein Gespräch v. *(ein Gespräch mit jmdm. anknüpfen);* **verwickelt** ⟨Adj.; nicht adv.⟩: *kompliziert, nicht leicht zu übersehen od. zu durchschauen:* eine -e Angelegenheit, Situation; der Fall ist sehr v.; ⟨Abl.:⟩ **Verwickeltheit,** die; -; **Verwicklung,** (häufiger:) **Verwicklung,** die; -, -en: **1.** *das Sichverwickeln; das Verwickeltwerden in etw.* **2.** ⟨meist Pl.⟩ *Schwierigkeit, Problem, Komplikation* (1): diplomatische -en.

verwiegen ⟨st. V.; hat⟩: **1.** ⟨v. + sich⟩ *sich beim Wiegen, Abwiegen um etw. irren; falsch wiegen:* du hast dich verwogen, das Paket ist schwerer. **2.** (Fachspr., Amtsspr.) svw. ↑ ¹wiegen (2 a); ⟨Abl. zu 2:⟩ **Verwieger,** der; -s, - (Berufsbez.); **Verwiegung,** die; -, -en (Fachspr.).

verwildern ⟨sw. V.; ist⟩ [3: für mhd. verwilden]: **1.** *durch mangelnde Pflege von Unkraut überwuchert, zur Wildnis werden:* der Garten ist völlig verwildert; ein verwilderter Park. **2. a)** *(von bestimmten Haustieren) wieder als Wildtier in der freien Natur leben:* solche Katzen, Hunde verwildern leicht; ein verwildertes Haustier; **b)** *(von Kulturpflanzen) sich (wieder) wildwachsend verbreiten.* **3.** (geh.) *in einen Zustand von Ungesittetheit, Unkultiviertheit zurückfallen:* die jungen Burschen verwildern immer mehr; er sieht ganz verwildert aus; eine verwilderte Jugend; verwilderte Sitten; ⟨Abl.:⟩ **Verwilderung,** die; -.

¹verwinden ⟨st. V.; hat⟩ [mhd. verwinden] (geh.): *über etw. hinwegkommen* (b), *etw. seelisch verarbeiten u. sich dadurch davon befreien; überwinden:* einen Schmerz, Verlust, eine Kränkung v.; sie hat es nicht v. können, daß ...; er hat die Zurücksetzung noch nicht verwunden; ⟨Abl.:⟩ **Verwindung,** die; -.

²verwinden ⟨st. V.; hat⟩ (Technik): *verdrehen* (1 a); *tordieren;* ⟨Abl.:⟩ **Verwindung,** die; -, -en (Technik): *Torsion* (1).

verwindungs-, Verwindungs-: ~**fest** ⟨Adj.; nicht adv.⟩: *Torsionsfestigkeit aufweisend;* ~**frei** ⟨Adj.; o. Steig.; nicht adv.⟩: vgl. ~fest; ~**stabil** ⟨Adj.; nicht adv.⟩: svw. ↑~fest; ~**steif** ⟨Adj.; nicht adv.⟩: svw. ↑~fest, dazu: ~**steifheit,** die, -.

verwinkelt ⟨Adj.; nicht adv.⟩: *eng u. mit vielen Ecken, ohne geraden Verlauf o. ä.:* ein -es Gäßchen; ein -er Flur.

verwirbeln ⟨sw. V.; hat⟩: *in eine wirbelnde Bewegung bringen:* eine Schraube verwirbelt die Luft, das Wasser.

verwirken ⟨sw. V.; hat⟩ [mhd. verwirken, ahd. firwirken = verlieren] (geh.): *(durch eigene Schuld) einbüßen, sich verscherzen:* jmds. Vertrauen, Gunst, Sympathie v.; das Recht zu etw. v.; er hat sein Leben verwirkt *(muß eine Schuld durch den Tod sühnen);* **verwirklichen** ⟨sw. V.; hat⟩: **1. a)** svw. ↑realisieren (1 a): eine Idee, seinen Traum von einem eignen Haus v.; das Projekt läßt sich nicht v.; **b)** ⟨v. + sich⟩ svw. ↑realisieren (1 b): seine Träume, Hoffnungen haben sich nie verwirklicht. **2.** ⟨v. + sich⟩ *sich, seine Fähigkeiten unbehindert entfalten:* jeder sollte die Möglichkeit haben, sich [selbst] zu v.; sich in seiner Arbeit v. *(Befriedigung darin finden);* ⟨Abl.:⟩ **Verwirklichung,** die; -, -en *das [Sich]verwirklichen;* **Verwirkung,** die; -, -en ⟨Pl. ungebr.⟩ (jur.): *das Verwirken eines Rechtes.*

verwirren ⟨sw. V.; hat⟩ /vgl. verworren/ [mhd. verwirren, ahd. farwerran, zu ↑wirren]: **1. a)** *durch Ineinanderschlingen o. ä. in Unordnung bringen:* Garn, die Fäden v.; der Wind verwirrte sein Haar; verwirrtes Haar; **b)** ⟨v. + sich⟩ *(durch Ineinanderverschlingen o. ä.) in Unordnung geraten:* sein Haar, das Garn hatte sich verwirrt. **2. a)** *unsicher machen; aus der Fassung bringen; durcheinanderbringen* (b): die Frage, das Ereignis hat ihn verwirrt; seine Gegenwart verwirrt sie; er lasse mich nicht so leicht v.; die schrecklichen Erlebnisse haben seinen Geist, ihm die Sinne verwirrt (geh., machen ihn verstört, in einen verwirrten Geisteszustand gebracht); etw. verwirrend für jmdn.; eine die Sinne verwirrende Fülle von Eindrücken; jmdn.

verwirrt *(verstört, konsterniert)* ansehen; **b)** ⟨v. + sich⟩ *in einen Zustand der Unordnung, Verstörtheit o. ä. geraten:* seine Sinne hatten sich verwirrt; ⟨Zus.:⟩ **Verwirrspiel,** das: *absichtlich gestiftete Verwirrung (durch die Unsicherheit bei anderen verursacht werden soll):* Klarheit in dieses V. bringen; ⟨Abl.:⟩ **Verwirrtheit,** die; -: *Zustand geistiger od. seelischer Verstörung;* **Verwirrung,** die; -, -en: es herrschte allgemeine, große V. *(großes Durcheinander, Aufregung, Konfusion* a); V. stiften; er befindet sich in einem Zustand geistiger V. *(Verstörtheit);* jmdn. in V. bringen *(verstören, unsicher machen);* in V. geraten *(verwirrt werden);* ⟨Zus.:⟩ **Verwirrungszustand,** der: *Zustand innerer Verstörtheit.*

verwirtschaften ⟨sw. V.; hat⟩: *durch schlechtes Wirtschaften aufbrauchen, durchbringen:* ein Vermögen v.; ⟨Abl.:⟩ **Verwirtschaftung,** die; -.

verwischen ⟨sw. V.; hat⟩ [3: mhd. verwischen]: **1.** *über etw. wischen, so daß die Umrisse verschwommen, unscharf werden:* eine verwischte Unterschrift. **2.** ⟨v. + sich⟩ *undeutlich, unklar werden; verschwimmen:* die Konturen, Grenzen, die sozialen Unterschiede haben sich verwischt. **3.** (veraltet) *durch Wischen beseitigen, tilgen:* Ü der Mörder hat versucht, alle Spuren zu v.; ⟨Abl.:⟩ **Verwischung,** die; -, -en.

verwissenschaftlichen ⟨sw. V.; hat⟩: **1.** *[zu]viel an Wissenschaft, wissenschaftlichen Gesichtspunkten o. ä. in etw. hineinbringen [wo eigentlich anderes vorherrschen sollte]:* die Berufspraxis v. **2.** *auf ein wissenschaftliches Niveau heben:* die Sprachpflege v.; ⟨Abl.:⟩ **Verwissenschaftlichung,** die; -, -en.

verwittern ⟨sw. V.; ist⟩ [aus der Bergmannsspr.]: **1.** *durch Einwirkung von Niederschlägen, Temperaturwechsel usw. in seiner Substanz angegriffen werden u. langsam zerfallen:* das Gestein, der Turm verwittert; Ü das verwitterte Gesicht des alten Seemanns. **2.** (Jägerspr.) *mit einem starken Geruch versehen, um Wildtiere anzulocken od. abzuschrecken;* ⟨Abl.:⟩ **Verwitterung,** die; -, -en.

verwitwet ⟨Adj.; o. Steig.; nicht adv.⟩: *im Witwen-, Witwerstand lebend:* eine -e Frau Schulz; sie, er ist seit zwei Jahren v.; Frau Meier, -e Schmidt *(die in der früheren Ehe mit Herrn Schmidt Witwe geworden ist);* Abk.: verw.; ⟨subst.:⟩ **Verwitwete,** der u. die; -n, -n ⟨Dekl. ↑Abgeordnete⟩: *jmd., der verwitwet ist.*

verwoben: ↑verweben (2); ⟨Abl.:⟩ **Verwobenheit,** die; - (geh.): *das Verwobensein; Verflechtung.*

verwohnen ⟨sw. V.; hat⟩: *durch längeres Bewohnen in einen schlechten u. unansehnlichen Zustand bringen:* eine Wohnung [völlig] v.; das Zimmer sieht verwohnt aus.

verwöhnen [fɛgˈvøːnən] ⟨sw. V.; hat⟩ /vgl. verwöhnt/ [mhd. verwenen]: **a)** *jmdn. durch zu große Fürsorge u. Nachgiebigkeit in einer für ihn nachteiligen Weise daran gewöhnen, daß ihm jeder Wunsch erfüllt wird:* sie hat ihre Kinder verwöhnt; ihr Sohn ist maßlos verwöhnt; **b)** *durch besondere Aufmerksamkeit, Zuwendung dafür sorgen, daß jmd. wohl fühlt:* seine Braut [mit Geschenken] v.; viele Frauen möchten sich gerne von einem Mann v. lassen; Ü das Schicksal, Glück hat ihn nicht gerade verwöhnt; **verwöhnt** ⟨Adj.; o. Steig.; nicht adv.⟩ [mhd. verwent]: *hohe Ansprüche stellend; anspruchsvoll, wählerisch:* ein -er Gaumen, Geschmack; die Zigarre für den -en Raucher; ich bin im Essen nicht sehr v.; ⟨Abl.:⟩ **Verwöhntheit,** die; -: *das Verwöhntsein;* **Verwöhnung,** die; -: *das Verwöhnen.*

verworfen [fɛgˈvɔrfn] ⟨Adj.; ↑verwerfen (2). ⟨Adj.; meist attr.⟩ [mhd. verworfen, ahd. ferworfen = armselig] (geh.): *in hohem Maße schlecht, lasterhaft, charakterlich verkommen:* ein -er Mensch; ⟨Abl.:⟩ **Verworfenheit,** die; -.

verworren [fɛgˈvɔrən] [mhd., ahd. verworren]: **1.** ↑verwirren. **2.** ⟨adj.⟩ *wirr, in hohem Grade unklar, unübersichtlich; konfus* (a): -e Aussagen; -e Rede, politische Lage war reichlich v.; das hört sich ziemlich v. *(abstrus)* an; ⟨Abl.:⟩ **Verworrenheit,** die; -.

verwühlen ⟨sw. V.; hat⟩: *durch Wühlen in Unordnung bringen.*

verwundbar [fɛgˈvʊntbaːg] ⟨Adj.; nicht adv.⟩: **1.** *so beschaffen, daß man die Betreffenden eine Wunde zufügen kann; verletzbar:* Achilles war an der Ferse v. **2.** *leicht zu kränken, verletzlich;* ⟨Abl.:⟩ **Verwundbarkeit,** die; -; **verwunden** [fɛgˈvʊndn] ⟨sw. V.; hat⟩ [mhd. verwunden, zu: wunden, ahd. wuntôn = verletzen]: *(bes. im Krieg durch Waffen o. ä.) jmdm. eine Wunde, Wunden beibringen:* an der Front [tödlich] verwundet werden; der Granatsplitter verwundete ihn leicht, schwer am Arm; ein -er verwundete Soldaten; Ü jmdn., jmds. Gefühle, Herz schwer, zutiefst v.

verwụnderlich ⟨Adj.; selten attr.; nicht adv.⟩: *Verwunderung erregend, zu verwundern:* was ist daran v.?; es ist/wäre nicht [weiter], kaum v., daß/wenn ...; **verwụndern** ⟨sw. V.; hat⟩ [mhd. (sich) verwundern]: **a)** *bewirken, daß jmd. über etw. erstaunt ist, weil er das nicht erwartet hat:* das verwundert mich gar nicht, nicht im geringsten; es verwunderte ihn, daß ausgerechnet sie so etwas sagte; es ist [nicht] zu v. *(ist [nicht] verwunderlich)*, daß er darüber enttäuscht war; ⟨oft im 2. Part.:⟩ eine verwunderte Frage; verwundert den Kopf schütteln; jmdn. verwundert ansehen; **b)** ⟨v. + sich⟩ *in Erstaunen über etw. geraten, womit man nicht gerechnet hat:* wir haben uns über seine Entscheidung, sein Verhalten sehr verwundert; ⟨Abl.:⟩ **Verwụnderung,** die; -: *das [Sich]verwundern; Erstaunen:* bei jmdm. V. erregen; jmdn. in V. setzen; etw. mit, nicht ohne V. feststellen; zu meiner großen V. haben sie sich getrennt. **Verwụndete,** der u. die; -n, -n ⟨Dekl. ↑Abgeordnete⟩: *jmd., der verwundet worden ist;* ⟨Zus.:⟩ **Verwụndetenabzeichen,** das (Milit.): *Orden (2) für Soldaten, die Verwundungen* **(b)** *erlitten haben;* **Verwụndung,** die; -, -en: **a)** *das Verwundetwerden;* **b)** *[im Krieg] beigebrachte Verletzung, Wunde.* **verwụnschen** ⟨Adj.; o. Steig.; nicht adv.⟩ [eigtl. alte, stark gebeugte Nebenf. des 2. Part. von ↑verwünschen]: *unter der Wirkung eines Zaubers stehend; verzaubert:* ein -er Prinz, Wald; **verwụnschen** ⟨sw. V.; hat⟩ /vgl. verwünscht/: **1.** *heftigen Unwillen gegen jmdn., tiefen Unmut über etw. empfinden (u. den od. das Betreffende gleichsam von sich od. aus der Welt weg wünschen):* jmdn., sein Geschick v.; er verwünschte das unselige Zusammentreffen; (als Ausruf des Unwillens:) verwünscht! **2.** (veraltet) svw. ↑verzaubern (1); **verwụnscht** ⟨Adj.; o. Steig.; meist attr.; nicht adv.⟩ (emotional): *von der Art, daß man die betreffende Sache, Person verwünscht (1); in höchstem Maße unerfreulich, unangenehm; vermaledeit:* eine -e Geschichte!; dieser -e Motor springt doch schon wieder nicht an!; **Verwụnschung,** die; -, -en: **1. a)** *das Verwünschen (1);* **b)** *einzelne Äußerung, mit der man jmdn., etw. verwünscht (1); Fluch:* laute -en ausstoßen. **2.** (veraltet) svw. ↑Verzauberung. **verwụrschteln, verwụrsteln** ⟨sw. V.; hat⟩ (ugs.): **a)** *ganz in Unordnung bringen; verdrehen:* du hast dein Halstuch ganz verwurschtelt; **b)** ⟨v. + sich⟩ *in Unordnung geraten, verdreht werden:* die Telefonstrippe hat sich ganz verwurschtelt; das Laken ist verwurstelt; **verwụrsten** ⟨sw. V.; hat⟩: *zu Wurst verarbeiten.* **verwụrzeln** ⟨sw. V.; ist⟩: *Wurzeln schlagen:* die umgepflanzten Bäume sind gut verwurzelt; Ü er ist in seiner Heimat, der Tradition verwurzelt; ⟨Abl.:⟩ **Verwụrz[e]lung,** die; -. **verwụscheln** ⟨sw. V.; hat⟩: *wuschelig machen, leicht zerzausen:* verwuscheltes Haar. **verwụsten** ⟨sw. V.; hat⟩ [mhd. verwüesten]: *etw. so zerstören, daß es sich anschließend in einem wüsten Zustand befindet; verheeren, vernichten:* der Sturm, die Überschwemmung, das Erdbeben hat weite Teile des Landes verwüstet; der Feind, Krieg hat das Land verwüstet; ⟨Abl.:⟩ **Verwụstung,** die; -, -en: *das Verwüsten, Verwüstetsein:* eine grauenhafte V.; en anrichten. **verzagen** ⟨sw. V.; ist/seltener: hat⟩ [mhd. verzagen] (geh.): *den Mut, das Selbstvertrauen verlieren; in einer schwierigen Situation kleinmütig werden:* man darf nicht immer gleich v.; er war ganz verzagt; ⟨Abl. vom 2. Part.:⟩ **Verzạgtheit,** die; -: *das Verzagtsein, Mutlosigkeit.* **¹verzählen,** sich ⟨sw. V.; hat⟩: *beim Zählen einen Fehler machen, falsch zählen:* sich mehrmals v. **²verzählen** ⟨sw. V.; hat⟩ [mhd. verzeln] (landsch.): *erzählen.* **verzahnen** ⟨sw. V.; hat⟩: **1.** *miteinander verbinden, indem man die zahnartigen Einkerbungen der betreffenden Teile ineinandergreifen läßt:* Balken, Maschinenteile [miteinander] v. **2.** *mit Zähnen zum Eingreifen (2) in etw. versehen:* Räder v.; ⟨Abl.:⟩ **Verzahnung,** die; -, -en. **verzanken,** sich ⟨sw. V.; hat⟩ (ugs.): *sich zanken, sich im Zank entzweien:* sich wegen einer Lappalie mit jmdm. v.; sie haben sich verzankt. **verzạpfen** ⟨sw. V.; hat⟩: **1.** (landsch.) *direkt vom Faß ausschenken* (a): Bier, Whisky v. **2.** (Fachspr.) *durch Zapfen* (3 a) *verbinden:* Balken, Bretter v. **3** (ugs. abwertend) *etw. Dummes, Unsinniges von sich geben, hervorbringen:* Unsinn v.; ⟨Abl. zu 2:⟩ **Verzạpfung,** die; -, -en (Fachspr.). **verzärteln** ⟨sw. V.; hat⟩ (abwertend): *mit übertrieben zärtlicher Fürsorge umhegen u. dadurch verweichlichen:* sie verzärtelt ihren Jüngsten; ⟨Abl.:⟩ **Verzärtelung,** die; -.

verzaubern ⟨sw. V.; hat⟩ [mhd. verzoubern, ahd. firzaubirôn]: **1.** *durch Zauberei verwandeln* (Ggs.: entzaubern a): die Hexe verzauberte die Kinder [in Raben]; ein verzauberter Prinz. **2.** *durch seinen Zauber, Reiz ganz gefangennehmen:* der Anblick, ihr Gesang hat uns alle verzaubert; ⟨Abl.:⟩ **Verzauberung,** die; -, -en. **verzäunen** ⟨sw. V.; hat⟩: *mit einem Zaun versehen, umgrenzen:* einen Weg, ein Stück Land v.; ⟨Abl.:⟩ **Verzäunung,** die; -, -en: **1.** *das Verzäunen.* **2.** *Zaun.* **3.** *Einfriedung.* **verzechen** ⟨sw. V.; hat⟩: **1.** *mit Zechen durchbringen:* er hat sein ganzes Geld verzecht. **2.** *mit Zechen verbringen; durchzechen:* sie haben die Nacht verzecht. **verzehnfachen** [fɛɐ̯ˈtseːnfaxn̩] ⟨sw. V.; hat⟩: **a)** *um das Zehnfache größer machen:* eine Zahl, Summe v.; **b)** ⟨v. + sich⟩ *um das Zehnfache größer werden:* der Ertrag hat sich verzehnfacht; **verzehnten** ⟨sw. V.; hat⟩ (früher): *den Zehnten von etw. entrichten:* den Acker v. **Verzehr** [fɛɐ̯ˈtseːɐ̯], der; -[e]s: **1.** *das Verzehren* (1): zum [als]baldigen V. *(Verbrauch)* bestimmt! (Aufschrift auf Verkaufspackungen). **2.** ⟨landsch. auch: das⟩ *etw., was man verzehrt hat:* das Eintrittsgeld wird auf den V. angerechnet; Berg wollte den V. der Bedienerin das V. bezahlen (Jahnn, Geschichten 148). **Verzehr-:** ~**bon,** der: *Bon für Speisen u. Getränke;* ~**karte,** die: vgl. ~bon; ~**zwang,** der: *Verpflichtung, als Gast in einem Restaurant eine Speise od. ein Getränk zu bestellen.* **verzehren** ⟨sw. V.; hat⟩ [mhd. verzern; vgl. ahd. firzeran = vernichten]: **1. a)** *essen* (2) *[u. trinken], bis nichts mehr davon übrig ist:* seine Brote, das Mittagessen v.; **b)** (Fachspr.) *essen [u. trinken], konsumieren:* der Gast hat nichts, viel verzehrt. **2.** (veraltend) *für den Lebensunterhalt aufbrauchen:* das kleine Erbe war längst verzehrt (Jünger, Bienen 6). **3. a)** *bis zur völligen körperlichen u. seelischen Erschöpfung an jmdm., jmds. Kräften zehren:* der Gram verzehrt sie; die Krankheit hat seine Kräfte verzehrt; ein verzehrendes Fieber; **b)** (geh.) ⟨v. + sich⟩ *etw. so stark empfinden, nach jmdm., etw. so heftig verlangen, daß man innerlich [fast] krank daran ist:* sich in Liebe zu jmdm., vor Sehnsucht nach jmdm. v. **verzeichnen** ⟨sw. V.; hat⟩: **1.** *[in der Art eines Verzeichnisses] schriftlich festhalten, aufführen:* das Inventar, die Preise v.; die Namen sind in der Liste verzeichnet; Ü Fortschritte wurden nicht verzeichnet *(registriert; gab es nicht);* er hatte große Erfolge zu v. *(hatte viel Erfolg).* **2.** *falsch zeichnen, zeichnend abbilden:* auf diesem Bild ist die Hand verzeichnet; Ü in diesem Roman sind die sozialen Verhältnisse der damaligen Zeit ziemlich verzeichnet; ⟨Abl.:⟩ **Verzeichnis,** das; -ses, -se: *nach einem bestimmten System geordnete schriftliche Aufstellung mehrerer unter einem bestimmten Gesichtspunkt zusammengehörender Dinge o. ä.; listenmäßige Zusammenstellung von etw.:* ein alphabetisches, vollständiges, lückenhaftes, amtliches ; etw. in ein V. eintragen, aufnehmen; dieses Werk ist in dem V. nicht enthalten; **Verzeichnung,** die; -, -en: **1.** *das Verzeichnen.* **2.** *das Verzeichnetsein; falsche, entstellende Wiedergabe.* **verzeigen** ⟨sw. V.; hat⟩ (schweiz.): svw. ↑anzeigen (1); ⟨Abl.:⟩ **Verzeigung,** die; -, -en (schweiz.): svw. ↑Anzeige (1). **verzeihen** ⟨st. V.; hat⟩ [mhd. verzîhen, eigtl. = verzichten, ahd. farzîhan = verzeihen]: *aufhören, jmdm. gegenüber wegen eines von ihm erlittenen Unrechts o. ä. Unwillen od. den Wunsch nach Vergeltung zu empfinden; ihm das Betreffende nicht nachtragen; vergeben* (1): [jmdm.] eine Kränkung v.; das habe ich dir doch schon längst verziehen!; ich kann es mir nicht v., daß ...; so etwas ist nicht zu v.; ⟨Höflichkeitsformeln:⟩ verzeihen Sie bitte! *(ich bitte um Entschuldigung);* verzeihen *(entschuldigen)* Sie bitte die Störung; verzeihen Sie, können Sie mir sagen, wie spät es ist?; ⟨Abl.:⟩ **verzeihlich** ⟨Adj.; nicht adv.⟩: *von der Art, daß man Verständnis dafür hat u. es daher mit Nachsicht beurteilt:* eine -e Schwäche; dieser Irrtum ist [nur zu] v.; **Verzeihung,** die; -: *das Verzeihen:* jmdn. um V. bitten; V.! (Höflichkeitsformel zur Entschuldigung). **verzerren** ⟨sw. V.; hat⟩ [mhd. verzerren = auseinanderzerren]: **1. a)** *in entstellender Weise verziehen* (1 a): das Gesicht, den Mund [vor Schmerz, Anstrengung, Wut] v.; **b)** *bewirken, daß sich jmds. Gesicht o. ä. verzerrt* (1 a): Schmerz, Entsetzen verzerrte sein Gesicht; **c)** ⟨v. + sich⟩ *sich in entstellender Weise verziehen* (1 b): sein Gesicht verzerrte sich vor Wut zur gräßlichen Fratze. **2.** *zu stark dehnen u. dadurch verletzen:* sich die Sehne, einen Muskel v. **3. a)**

so wiedergeben, daß das Betreffende *[stark] in die Länge
od. Breite gezogen ist:* das Bild auf dem Fernsehschirm
war verzerrt; dieser Spiegel verzerrt die Gestalt; **b)** *(etw.,
was zum Hören bestimmt ist) auf dem Übertragungsweg
durch Dehnen in unangenehmer Weise, oft bis zur Unkennt-
lichkeit, verändern:* der Empfänger gibt die Musik verzerrt
wieder; die in Morsezeichen übermittelte Nachricht wurde
aus Gründen der Geheimhaltung verzerrt (Ggs.: entzerrt
b); **c)** *entstellen* (2): *die tatsächlichen Verhältnisse völlig v.;
eine verzerrte Darstellung;* ⟨Abl.:⟩ **Verzerrung,** die; -, -en.
¹**verzetteln** ⟨sw. V.; hat⟩ [zu ↑²Zettel]: *für eine [Zettel]kartei
gesondert auf einzelne Zettel, Karten schreiben.*
²**verzetteln** ⟨sw. V.; hat⟩ [Iterativbildung zu mhd. verzetten
= verstreuen, verlieren, zu: zetten, ahd. zetten = ausbrei-
ten, -streuen; vgl. ¹Zettel]: **1. a)** *planlos u. unnütz für vielerlei
Kleinigkeiten verbrauchen, mit vielerlei Unwichtigem ver-
bringen:* seine Kraft, Zeit [an, mit etw.] v.; sein Geld v.;
b) ⟨v. + sich⟩ *sich mit zu vielem [Nebensächlichem] be-
schäftigen, aufhalten u. dadurch nichts richtig, ganz tun
od. nicht zu dem eigentlich Wichtigen kommen:* sich nicht
v. wollen; du verzettelst dich zu sehr an deine Hobbys,
in/mit deinen Liebhabereien. **2.** (südd., schweiz.) *zum
Trocknen ausbreiten, ausstreuen:* Heu, Stroh v.
¹**Verzett[e]lung,** die; -, -en: *das ¹Verzetteln, Verzetteltwerden.*
²**Verzett[e]lung,** die; -, -en: *das ²Verzetteln, Sichverzetteln.*
Verzicht [fɛɐ̯ˈtsɪçt], der; -[e]s, -e [mhd. verziht, zu verzeihen
in der veralteten rechtsspr. Bed. „verzichten" (mhd. ver-
zihen, ↑verzeihen)]: *das Verzichten:* ein freiwilliger V.; einen
V. fordern; seinen V. auf etw. erklären; V. leisten, üben
(*verzichten* 1).
Verzicht-: ~**erklärung,** (auch:) Verzichtserklärung, die; ~**lei-
stung,** die; ~**politik,** die: vgl. ~politiker; ~**politiker,** der
(abwertend): *Politiker, der auf bestimmte Rechte, Ansprü-
che, weil er sie als nicht [mehr] durchsetzbar erachtet,
verzichtet;* ~**urteil:** ↑Verzichtsurteil.
verzichten ⟨sw. V.; hat⟩ [zu ↑Verzicht]: **1.** *den Anspruch
auf etw. nicht [länger] geltend machen, aufgeben; auf [der
Verwirklichung, Erfüllung von] etw. nicht länger bestehen:*
auf sein Recht, seinen Anteil, eine Vergünstigung v.; zu
jmds. Gunsten, freiwillig v.; sie verzichtet schweren Her-
zens auf die Teilnahme; ich verzichte auf deine Hilfe,
deine Begleitung (*brauche, möchte sie nicht;* als Ausdruck
entschiedener Ablehnung); auf die Anwendung von Gewalt
v. (*Gewalt nicht anwenden wollen);* er verzichtete auf eine
Stellungnahme (*gab sie nicht).* **2.** *in Verbindung mit den
Modalverben „können" u. „müssen"; ohne jmdn., etw.
auskommen:* auf jmds. Mitarbeit, Unterstützung nicht v.
können; auf seine Gesellschaft müssen wir heute leider
v.; **Verzichtserklärung:** ↑Verzichtserklärung; **Verzichtsurteil,**
das; -s, -e (jur.): *auf Antrag des Beklagten ergehendes,
die Klage abweisendes Urteil, wenn der Kläger bei der münd-
lichen Verhandlung auf den geltend gemachten Anspruch
verzichtet hat.*
verziehen ⟨unr. V.⟩ [mhd. verziehen, ahd. farziohan]: **1.**
⟨hat⟩ **a)** *aus seiner normalen, üblichen Form ziehen, verzer-
ren* (1 a): den Mund zynisch, angewidert, schmerzlich, zu
einem spöttischen Lächeln v.; er verzog das Gesicht vor
Schmerz, zu einer Grimasse; ohne eine Miene zu v./keine
Miene v. (↑Miene); **b)** ⟨v. + sich⟩ *seine normale, übliche
Form in bestimmter Weise verändern:* sein Gesicht verzog
sich schmerzlich, zu einer Grimasse. **2.** ⟨hat⟩ **a)** (selten)
bewirken, daß sich etw. verzieht (2 b): feuchtwarme Luft
... verzog die Holzrahmen (Bieler, Mädchenkrieg 373);
b) ⟨v. + sich⟩ *(durch Schrumpfen) seine ursprüngliche
[passende] Form verlieren:* die Bretter, Türen, Fensterrah-
men haben sich [durch die dauernde Feuchtigkeit] verzo-
gen; der Pullover hat sich beim Waschen verzogen. **3.**
an einen anderen Wohnort, (seltener:) *in eine andere Woh-
nung ziehen; umziehen* ⟨ist⟩: sie ist [an einen andere Stadt,
nach Würzburg, schon vor drei Jahren verzogen; Empfän-
ger, Adressat verzogen [neuer Wohnsitz unbekannt] *(Ver-
merk auf unzustellbaren Postsendungen).* **4.** ⟨v. + sich;
hat⟩ **a)** *allmählich weiterziehen u. verschwinden:* die Regen-
wolken, Rauchschwaden verziehen sich; das Gewitter, der
Nebel hat sich verzogen (*ist abgeklungen*); **b)** (ugs.) *sich [unauffällig] entfernen,
zurückziehen:* sie verzogen sich in stille Ecke und
plauderten; verzieh dich! (salopp; *verschwinde!*). **5.** (*ein
Kind) durch übertriebene Nachsicht nicht in der richtigen
Weise erziehen* ⟨hat⟩: sie hat ihre Kinder verzogen; er

ist ein verzogener Bengel. **6.** (Landw.) svw. ↑vereinzeln
⟨hat⟩: junge Pflanzen, Rüben v. **7.** (Ballspiele) *(den Ball)
so treffen, daß er nicht in die beabsichtigte Richtung fliegt*
⟨hat⟩: der Spieler verzog den Ball, Schuß. **8.** ⟨hat⟩ (veraltet)
a) *sich verzögern, auf sich warten lassen:* „Wehe, wenn
auch die Spätregen verzögen und ausblieben ..." (Th.
Mann, Joseph 112); **b)** *säumen, zögern, etw. zu tun:* mit
seiner Hilfe v.; er verzog zu kommen; **c)** *verweilen.*
verzieren ⟨sw. V.; hat⟩ [spätmhd. verzîren]: *mit etw. Schmük-
kendem, mit Zierat versehen:* eine Decke mit Stickereien,
einen Schrank mit Schnitzereien v.; eine Torte v.; ⟨Abl.:⟩
Verzierung, die; -, -en: **a)** *das Verzieren;* **b)** *etw., womit
etw. verziert ist; Ornament:* die -en eines gotischen Kapi-
tells; R brich dir [nur/bloß/ja] keine V. ab! (ugs., *zier
dich nicht so!*).
verzimmern ⟨sw. V.; hat⟩ [mhd. verzimbern, -zimmern, ahd.
farzimbarôn = ver-, zubauen] (Bauw.): *mit Balken, Bohlen
u. Brettern abstützen;* ⟨Abl.:⟩ **Verzimmerung,** die; -, -en:
1. *das Verzimmern, Verzimmertsein.* **2.** *Balken, Bohlen,
Bretter, die dem Verzimmern dienen.*
¹**verzinken** ⟨sw. V.; hat⟩: *mit einer Schicht Zink überziehen.*
²**verzinken** ⟨sw. V.; hat⟩ [zu ↑¹zinken (2)] (ugs.): *verraten.*
Verzinkung, die; -, -en: **1.** *das ¹Verzinken.* **2.** *Überzug aus
Zink.*
verzinnen ⟨sw. V.; hat⟩ [mhd. verzinen]: *mit einer Schicht
Zinn überziehen:* Bleche, Kupfergeräte v.; ⟨Abl.:⟩ **Verzin-
nung,** die; -, -en: **1.** *das Verzinnen.* **2.** *Überzug aus Zinn.*
verzinsbar ⟨Adj.; o. Steig.; nicht adv.⟩: svw. ↑verzinslich;
verzinsen ⟨sw. V.; hat⟩ [mhd. verzinsen = Zins bezahlen]:
a) *Zinsen in bestimmter Höhe für etw. zahlen:* die Bank
verzinst das Kapital mit 6 Prozent; **b)** ⟨v. + sich⟩ *Zinsen
in bestimmter Höhe bringen:* das Kapital verzinst sich gut,
mit 6 Prozent; **verzinslich** ⟨Adj.; o. Steig.; nicht adv.⟩:
von der Art, daß es sich verzinst: ein -es Darlehen; die
Wertpapiere sind mit/zu 5 Prozent v.; Kapital v. anlegen;
⟨Abl.:⟩ **Verzinslichkeit,** die; -: *das Verzinslichsein;* **Verzin-
sung,** die; -, -en: *das [Sich]verzinsen.*
verzögern ⟨sw. V.; hat⟩: **1. a)** *hinauszögern:* die Ausgabe
des Lebensmittel, die Unterrichtung der Presse v.; **b)** *bewir-
ken, daß etw. später als erwartet od. üblich eintritt:* der
strenge Winter hat die Baumblüte [um drei Wochen]
verzögert; **c)** ⟨v. + sich⟩ *später eintreten, geschehen als
erwartet od. vorgesehen:* die Fertigstellung des Manuskrip-
tes verzögerte sich; seine Ankunft hat sich [um zwei Stun-
den] verzögert. **2.** *verlangsamen; in seinem [Ab]lauf, seinem
Fortgang hemmen:* den Schritt v.; die Mannschaft versuch-
te, das Spiel zu v. **3.** ⟨v. + sich⟩ *sich bei etw. länger
aufhalten, als man eigentlich wollte, geplant hatte;* ⟨Abl.:⟩
Verzögerung, die; -, -en: *das [Sich]verzögern.*
Verzögerungs-: ~**manöver,** das; vgl. ~taktik; ~**mittel,** das;
~**taktik,** die: *Taktik, durch die man in seinem Vorteil etw.
Bestimmtes zu verzögern* (1 a, 2) *sucht;* ~**zinsen** ⟨Pl.⟩: svw.
↑Verzugszinsen.
verzollen ⟨sw. V.; hat⟩ [mhd. verzollen]: *für etw. Zoll bezah-
len:* Waren v.; ⟨Abl.:⟩ **Verzollung,** die; -, -en.
verzopft ⟨Adj.; -er, -este; nicht adv.⟩ (selten): *zopfig.*
verzotteln ⟨sw. V.; hat⟩ **1.** (ugs.) *zottelig machen:* der Sturm
hat sein Haar verzottelt. **2.** (landsch.) ¹*verlegen* (1).
verzücken ⟨sw. V.; hat⟩ [mhd. verzücken]: *in einen Zustand
höchster Begeisterung, höchster Ekstase versetzen:* die Musik ver-
zückte ihn; ⟨meist im 2. Part.:⟩ ein verzücktes Gesicht;
verzückt einer Melodie lauschen.
verzuckern ⟨sw. V.; hat⟩: **1.** *mit Zuckerguß, mit
Zuckerlösung überziehen, mit Zucker bestreuen:* Mandeln
v.; verzuckerte (*kandierte*) Früchte. **2.** (Biochemie) *in einfa-
che Zucker spalten:* Stärke, Zellulose v.; ⟨Abl.:⟩ **Verzucke-
rung,** die; -, -en.
Verzücktheit, die; -: *Zustand des Verzücktseins;* **Verzückung,**
die; -, -en: **a)** *das Verzücken;* **b)** ⟨o. Pl.⟩ *Verzücktheit;
Ekstase.*
Verzug, der; -[e]s [mhd. verzuc, verzoc, ↑verziehen (8)]:
1. *Verzögerung, Rückstand* (3 a) *in der Ausführung, Durch-
führung von etw., in der Erfüllung einer Verpflichtung:* die
Sache duldet keinen V.; bei V. der Zahlung werden Zinsen
berechnet; er ist mit der Arbeit, der Ratenzahlung in
V., in V. geraten, gekommen; das wird ohne V. *(sofort)*
erledigt; Gefahr ist im V., es ist Gefahr im V. (*es droht
unmittelbar Gefahr;* zu Verzug = Aufschub, also eigtl.
= die Gefahr liegt im Aufschieben einer Sache). **2.**
(landsch. veraltend) *Kind, das von jmdm. vorgezogen u.*

mit besonderer Nachsicht, zärtlicher Fürsorge behandelt wird; Liebling (1): *der Jüngste ist ihr kleiner V.* **3.** (Bergbau) *Verschalung der Räume zwischen Stollen o. ä. mit Blechen, Brettern, Hölzern od. Drahtgewebe, um ein Hereinbrechen loser Steine zu verhindern;* ⟨Zus. zu 1:⟩ **Verzugszinsen** ⟨Pl.⟩ (jur.): *Zinsen, die ein Schuldner bei verspäteter Zahlung zu entrichten hat.*

verzundern ⟨sw. V.; hat⟩ (Technik): *Zunder* (2) *bilden;* ⟨Abl.:⟩ **Verzunderung,** die; -, -en.

verzupfen ⟨sw. V.; hat⟩: ⟨v. + sich⟩ (österr. ugs.) *sich heimlich, unauffällig entfernen.*

verzurren ⟨sw. V.; hat⟩: svw. ↑festzurren: *eine Plane v.*

verzwackt ⟨Adj.; -er, -este; nicht adv.⟩ (ugs.): *verzwickt.*

verzwätzeln ⟨sw. V.; ist⟩ [H. u.] (landsch.): *[vor Ungeduld] vergehen* (2 b).

verzweifachen ⟨sw. V.; hat⟩ (selten): svw. ↑verdoppeln.

verzweifeln ⟨sw. V.; ist/(veraltet auch:) hat⟩ /vgl. verzweifelt/ [mhd. verzwîflen]: *angesichts eines keine Aussicht auf Besserung gewährenden Sachverhalts in den Zustand völliger Hoffnungslosigkeit geraten; in bezug auf jmdn., etw. allen Glauben, alles Vertrauen, alle Hoffnung verlieren: am Leben, an den Menschen, an einer Arbeit v.; man könnte über so viel Untertanengeist v.!; nur nicht v.!; es besteht kein Grund zu v.;* ⟨subst.:⟩ *es ist [reineweg, schier, wirklich] zum Verzweifeln* [mit dir, mit deiner Faulheit]! (emotional verstärkend als Ausdruck des Verdrusses, des Unwillens, der erschöpften Geduld; *es ist unerträglich, katastrophal*); ⟨häufig im 2. Part.:⟩ *sie war ganz verzweifelt; ein verzweifelter Blick; sie machte ein verzweifeltes Gesicht; wir trafen sie in einem verzweifelten Zustand an; sie hatten einen verzweifelten (von Verzweiflung zeugenden) Fluchtplan gefaßt;* **verzweifelt** ⟨Adj.⟩: **1.** ⟨nicht adv.⟩ *hoffnungslos, ausweglos; desperat:* eine -e Situation, Lage. **2. a)** ⟨nur attr.⟩ (wegen drohender Gefahr) *unter Aufbietung aller Kräfte durchgeführt, von äußerstem Einsatz zeugend:* -e Anstrengungen; es war ein -er Kampf ums Überleben; **b)** (intensivierend bei Adjektiven u. Verben) *sehr, überaus:* sich v. anstrengen; die Situation ist v. ernst; **Verzweiflung,** die; -, -en: *das Verzweifeltsein; Zustand völliger Hoffnungslosigkeit:* eine tiefe V. überkam, packte, erfüllte ihn; Hin und her gerissen ... lernte er alle Wonnen und -en kennen (Jens, Mann 63); etw. aus, in, vor V. tun; [über jmdn., etw.] in V. geraten; jmdn. in die V./zur V. treiben; dieses Problem bringt mich zur V.; du bringst mich [mit deiner ewigen Nörgelei] noch zur V.!

verzweiflungs-, Verzweiflungs-: ~akt, der: vgl. ~tat; ~ruf, der: *in einer verzweifelten Lage an jmdn. gerichteter [Hilfe]-ruf;* ~tat: *aus Verzweiflung begangene Tat;* ~voll ⟨Adj.⟩: *voller Verzweiflung.*

verzweigen, sich ⟨sw. V.; hat⟩: *sich in Zweige teilen u. nach verschiedenen Richtungen ausbreiten:* der Ast, die Pflanze verzweigt sich; die Baumkrone ist weit, reich verzweigt; Ü ein verzweigtes System von Kanälen; ein verzweigtes Geschlecht; ein verzweigtes Unternehmen (ein Unternehmen mit vielen Abteilungen, Filialen o. ä.); ⟨Abl.:⟩ **Verzweigung,** die; -, -en: **1. a)** *das Sichverzweigen;* **b)** *verzweigter Teil von etw.; verzweigtes Geäst:* Die Architektur der Bäume ist gegliedert nach Stamm und V. (Mantel, Wald 18). **2.** (schweiz.) svw. ↑Kreuzung (1).

verzwergen ⟨sw. V.⟩: **a)** *bewirken, daß etw. [im Verhältnis zu etw. anderem] nahezu zwergenhaft klein erscheint* ⟨hat⟩: der Fernsehturm verzwergt das Kongreßzentrum; **b)** *[im Vergleich zu etw. anderem nahezu] zwergenhaft klein [u. unbedeutend] erscheinen* ⟨ist⟩: daß die beiden ... Erziehar ... neben Pieter Peeperkorn geradezu verzwergten (Th. Mann, Zauberberg 796).

verzwickt ⟨Adj.; -er, -este; nicht adv.⟩ [eigtl. 2. Part. von veraltet verzwicken, mhd. verzwicken = mit Zwecken befestigen; beeinflußt von „verwickelt"] (ugs.): *so beschaffen, daß man das Betreffende nur schwer durchschauen od. lösen kann; sehr schwierig, kompliziert:* eine v. Angelegenheit; der Fall ist [ziemlich] v.; ⟨Abl.:⟩ **Verzwicktheit,** die; - (ugs.).

verzwirnen ⟨sw. V.; hat⟩: *(von Fäden o. ä.) zusammendrehen.*

Vesikans [ve'zi:kans], das; -, ...kanzien [vezi'kantsiə] u. ...kanzien [...jən], **Vesikatorium** [vezika'to:rjʊm], das; -s [...jən; zu lat. vēsīca = Blase] (Med.): **a)** *blasenziehendes Einreibemittel;* **b)** *Zugpflaster;* **Vesikularatmen** [ve'ku'lɛ:ɐ̯-], das; -s [zu lat. vēsīcula = Bläschen] (Med.): *tiefes, leicht brausendes Atemgeräusch der gesunden Lunge, das bes. während des Einatmens bei der Auskultation zu hören ist.*

Vesper ['fɛspɐ], die; -, -n [1: mhd. vesper < lat. vespera = Abend(zeit)]: **1. a)** (kath. Kirche) *vorletzte, abendliche Gebetsstunde der Gebetszeiten des Stundengebets;* **b)** *(christlicher) Gottesdienst am frühen Abend:* V. halten; in die, zur V. gehen. **2.** ⟨Pl. selten; südd. auch: das; -s, -⟩ (landsch., bes. südd.) *kleinere [Zwischen]mahlzeit (bes. am Nachmittag):* V. essen, machen; etw. zur/zum V. essen; Um neun Uhr war es eine Viertelstunde V. (Frühstückspause; Fichte, Wolli 327).

Vesper-: ~**bild,** das: svw. ↑Pieta; ~**brot,** das (landsch., bes. südd.): **a)** ⟨o. Pl.⟩ svw. ↑Vesper (2); **b)** *Brot* (1 b) *für die Vesper* (2): sie verzehrten ihre -e; ~**glocke,** die: *Glocke, die den Abend einläutet, zur Vesper* (1) *läutet;* ~**läuten,** das; -s: *Einläuten des Feierabends; Geläut zu Beginn der Vesper* (1); ~**zeit,** die ⟨Pl. selten⟩ (landsch., bes. südd.): *Zeit, in der gevespert wird.*

vespern ['fɛspɐn] ⟨sw. V.; hat⟩ (landsch., bes. südd.): *die Vesper* (2) *einnehmen, zur Vesper essen.*

Vestalin [vɛs'ta:lɪn], die; -, -nen [lat. Vestālis, eigtl. = der Vesta (geweiht)]: *Priesterin der Vesta, der altrömischen Göttin des Herdfeuers.*

Veste ['fɛstə]: ↑Feste (1 a).

Vestibül [vɛsti'by:l], das; -s, -e [frz. vestibule < lat. vestibulum, ↑Vestibulum] (bildungsspr.): *Vorhalle, Eingangshalle* (z. B. in einem Theater, Hotel); **Vestibulum** [vɛs'ti:bulʊm], das; -s, ...la [1: lat. vestibulum]: **1.** *Vorhalle des altrömischen Hauses.* **2.** (Anat.) *den Eingang zu einem Organ bildende Erweiterung.*

Veston [vɛs'tõ:], das; -s, -s [frz. veston, zu: veste, ↑Weste] (schweiz.): *sportliche Herrenjackett.*

Veteran [vete'ra:n], der; -en, -en [lat. veterānus, zu: vetus = alt]: **1.** *jmd., der (bes. beim Militär) altgedient ist, sich in langer Dienstzeit o. ä. bewährt hat:* ein V., -en des Ersten Weltkrieges; ein V. der Partei, Arbeiterbewegung. **2.** *Oldtimer* (1 a) ⟨Zus.:⟩ **Veteranenrennen,** das (Motorsport); **Veteranentreffen,** das; -s.

Veterinär [veteri'nɛ:ɐ̯], der; -s, -e [frz. vétérinaire < lat. veterīnārius, zu: veterinae = Zugvieh] (Fachspr.): *Tierarzt.*

veterinär-, Veterinär-: ~**hygiene,** die; ~**klinik,** die: *Tierklinik;* ~**medizin,** dazu: ~**medizinisch** ⟨Adj.; o. Steig.; nicht präd.⟩.

Veto ['ve:to], das; -s, -s [frz. veto = ich verbiete, zu: vetāre = verbieten] (bildungsspr.): **a)** *(bes. in der Politik) offizieller Einspruch, durch den das Zustandekommen od. die Durchführung eines Beschlusses o. ä. verhindert od. verzögert wird:* ein V. gegen eine Entscheidung, Maßnahme einlegen; sein V. zurückziehen; **b)** *Recht, gegen etw. ein Veto* (a) *einzulegen:* ein aufschiebendes, absolutes V.; auf sein V. verzichten; von seinem V. Gebrauch machen; ⟨Zus.:⟩ **Vetorecht,** das: svw. ↑Veto (b).

Vettel ['fɛtl], die; -, -n [spätmhd. vetel < lat. vetula, zu: vetulus = ältlich, häßlich, Vkl. von: vetus = alt] (abwertend): *häßliche, ältere Frau [mit Anstoß erregendem Lebenswandel]:* eine alte V.!; ⟨Abl.:⟩ **vettelhaft** ⟨Adj.; -er, -este⟩: *wie eine Vettel.*

Vetter ['fɛtɐ], der; -s, -n [mhd. veter(e), ahd. fetiro, eigtl. = Vatersbruder]: **1.** svw. ↑Cousin. **2.** (veraltet) *entfernterer Verwandter;* **Vetterin,** die; -, -nen (veraltet): w. Form zu ↑Vetter (2); **Vetterleswirtschaft,** die; - (landsch.): ↑Vetternwirtschaft; **Vetternehe,** die; -, -n: *Ehe zwischen Vetter u. Kusine;* **Vetternschaft,** die; (auch:) Vetterschaft, die; -: **1.** *Gesamtheit der Vettern* (1) *einer Person.* **2.** (veraltet) svw. ↑Verwandtschaft; **Vetternwirtschaft,** die; - (abwertend): *Bevorzugung von Verwandten u. Freunden bei der Besetzung von Stellen ohne Rücksicht auf die fachliche Qualifikation; Nepotismus;* **Vetterschaft:** ↑Vetternschaft.

Vetus Latina ['ve:tʊs la'ti:na], die; - [zu lat. vetus = alt u. Latīnus ↑Latein]: *der Vulgata vorausgehende lat. Bibelübersetzung.*

Vexation [vɛksa'tsi̯o:n], die; -, -en [lat. vexātio, zu: vexāre, ↑vexieren] (bildungsspr. veraltet): *Ärgernis, Quälerei.*

Vexier-: ~**bild,** das: **a)** *Bild, auf dem eine od. mehrere versteckt eingezeichnete Figuren zu suchen sind; Suchbild;* **b)** *bildliche Darstellung eines Gegenstandes, dessen seitliche Konturen bei genauer Betrachtung die Umrisse zweier spiegelbildlich gesehener Figuren ergeben;* ~**gefäß,** das: *merkwürdig geformtes Trinkgefäß, das mit besonderer Geschicklichkeit getrunken werden kann;* ~**rätsel,** das: *Scherzrätsel;* ~**schloß,** das: *Buchstaben-, Zahlenschloß;* ~**spiegel,** der:

Spiegel, in dem das Spiegelbild verzerrt erscheint; Zerrspiegel.

vexieren [vɛˈksiːrən] ⟨sw. V.; hat⟩ [lat. vexāre = schütteln, plagen] (bildungsspr. veraltend): **1.** *durch [wiederholte] kleine Belästigungen o. ä. reizen, verärgern.* **2.** *necken.*

Vexillologie [vɛksılo-], die; - [zu ↑Vexillum u. ↑-logie]: *Lehre von der Bedeutung von Fahnen, Flaggen;* **Vexillum** [vɛˈksılʊm], das; -s, ...lla u. ...llen [1: lat. vexillum, Vkl. von: vēlum, ↑Velum]: **1.** *altrömische Fahne.* **2.** (Zool.) svw. ↑Fahne (5). **3.** (Bot.) svw. ↑Fahne (6).

Vezier [veˈziːɐ̯] usw.: ↑Wesir usw.

V-förmig [ˈfaʊ-] ⟨Adj.; o. Steig.; nicht adv.⟩: *in der Form eines V;* **V-Gespräch** [ˈfaʊ-], das; -[e]s, -e [V = Voranmeldung] (Postw.): *Auslandsgespräch, das nur dann vermittelt wird, wenn die vom Anrufenden gewünschte Person selbst am Apparat ist.*

via [ˈviːa] ⟨Präp.⟩ [lat. viā, Ablativ von: via = Weg, Straße]: **a)** *(auf dem Weg, der Strecke) über:* v. München nach Wien fliegen, reisen; **b)** *durch* (I 2 a): sie forderten ihn v. Verwaltungsgericht zu sofortiger Zahlung auf.

Viadukt [vjaˈdʊkt], der, auch: das; -[e]s, -e [zu lat. via = Straße, Weg u. ductum, 2. Part. von: dūcere = führen]: *über ein Tal, eine Schlucht führende Brücke, deren Tragwerk meist aus mehreren Bogen besteht; Überführung* (3).

Viatikum [ˈvjaːtikʊm], das; -s, ...ka u. ...ken [(kirchen)lat. viaticum, eigtl. = Reise-, Zehrgeld] (kath. Kirche): *dem Sterbenden gereichte letzte Kommunion; Wegzehrung.*

Vibrant [viˈbrant], der; -en, -en [zu ↑vibrieren] (Sprachw.): *Laut, bei dessen Artikulation die Zunge od. das Zäpfchen in eine schwingende, zitternde Bewegung versetzt wird; Zitterlaut* (z. B. r); **Vibraphon** [ˈfaʊ-], das; -[e]s, -e [V = Voranmeldung] amerik. vibraphone, zu lat. vibrāre (↑vibrieren) u. ↑-phon]: *(bes. für Tanz- u. Unterhaltungsmusik gespieltes) Schlaginstrument mit klaviaturähnlich angeordneten Metallstäben od. -platten, unter denen sich röhrenförmige Resonatoren befinden, deren Klappen sich in raschem Wechsel öffnen u. schließen, so daß zitternde Töne entstehen;* **Vibraphonist** [...foˈnɪst], der; -en, -en: *jmd., der [berufsmäßig] Vibraphon spielt;* **Vibrati:** Pl. von ↑Vibrato, **Vibration** [vibraˈtsi̯oːn], die; -, -en [spätlat. vibrātio]: *das Vibrieren; Schwingung;* ⟨Zus.:⟩ **Vibrationsgerät,** das: svw. ↑Vibrator; **Vibrationsmassage,** die: *der Lockerung von Verkrampfungen dienende Massage mit der Hand od. mit Hilfe eines Vibrators;* **vibrato** [viˈbraːto] ⟨Adv.⟩ [ital. vibrato, zu: vibrare < lat. vibrāre, ↑vibrieren] (Musik): *leicht zitternd, bebend;* ⟨subst.:⟩ **Vibrato,** das; -s, -s u. ...ti (Musik): *leichtes Zittern, Beben des Tons beim Singen od. beim Spielen;* **Vibrator** [...tɔr, auch: ...toːɐ̯], der; -s, -en [...braˈtoːrən]: *Gerät zur Erzeugung mechanischer Schwingungen;* **vibrieren** [viˈbriːrən] ⟨sw. V.; hat⟩ [lat. vibrāre = schwingen, zittern]: *in leise schwingender [akustisch wahrnehmbarer] Bewegung sein:* der Fußboden vibrierte, die Wände vibrierten durch den, vom Lärm; die Stimmgabel, Saite vibriert; seine Stimme vibrierte *(bebte, zitterte)* leicht; **Vibromassage** [ˈviːbro-], die; -, -n: *svw.* ↑Vibrationsmassage.

Viburnum [viˈbʊrnʊm], das; -s [lat. viburnum] (Bot.): *svw.* ↑Schneeball.

vice versa [ˈviːt͡sə ˈvɛrza] ⟨Adv.⟩ [lat., eigtl. = im umgekehrten Wechsel; ↑¹Vize-] (bildungsspr.): *umgekehrt (in der gleichen Weise zutreffend, genauso [in bezug auf einen Sachverhalt, ein Verhältnis)];* Abk.: v. v.

Vichy [viˈʃi], der; - [nach der frz. Stadt Vichy]: *weicher, kleinkarierter Baumwollstoff in Leinwandbindung.*

Vicomte [viˈkõːt], der; -s, -s [frz. vicomte < mlat. vicecomes, zu lat. vice = an Stelle u. comes, ↑Comes]: **a)** ⟨o. Pl.⟩ *französischer Adelstitel im Rang zwischen Graf u. Baron;* **b)** *Träger des Adelstitels Vicomte* ⟨Zus.⟩; **Vicomtesse** [vikõˈtɛs], die; -, -n [frz. vicomtesse]: *w. Form zu* ↑Vicomte.

Victimologie: ↑Viktimologie.

vide! [ˈviːdə] ⟨Interj.⟩ [lat. vidē = sieh!, Imperativ 2. Pers. Sg. von: vidēre = sehen] (veraltet): *schlage (die angegebene Seite o. ä.) nach* (als Verweis in Texten); Abk.: v.; **videatur** [vide'aːtʊr] der); 3. Pers. Konj. Präs. Passiv von: vidēre = sehen] (veraltet): *svw.* ↑vide!; Abk.: vid.

Video [ˈviːdeo], das; -s (ugs.): Kurzf. von ↑Videotechnik; **video-, Video-** [-; engl. video-, zu lat. vidēre = sehen]: ⟨Best. in Zus. mit der Bed.:⟩ *die Übertragung od. den Empfang des Fernsehbildes, die magnetische Aufzeichnung einer Fernsehsendung o. ä. od. den während der Wiedergabe auf dem Bildschirm eines Fernsehgeräts betreffend, dazu dienend*

(z. B. Videoband, Videogerät); **Videoaufzeichnung,** die; -, -en; **Videoband,** das; -[e]s, Videobänder: *Magnetband zur Aufzeichnung von Fernsehsendungen o. ä. u. zu deren Wiedergabe auf dem Bildschirm eines Fernsehgeräts;* ⟨Zus.:⟩ **Videobandgerät,** das; -[e]s, -e; **Videocasting** [-ka:stɪŋ], das; -s, -s [engl. casting = Rollenbesetzung] (Film Jargon): *Rollenbesetzung auf Grund der Auswertung der Videoaufzeichnung eines Gesprächs o. ä. mit den Bewerbern;* **Videofilm,** der; -[e]s, -e: *mit einer Videokamera aufgenommener Film;* **Videogespräch,** das; -[e]s, -e; **Videokanal,** das; -[e]s, -e: *über ein Videotelefon geführtes Gespräch;* **Videokamera,** die; -, -s: *Kamera zur Aufnahme von Filmen od. Dias, die zur Wiedergabe auf dem Fernsehbildschirm mit Hilfe von Film- od. Diaprojektoren geeignet sind;* **Videokanal,** der; -s; **Videokassette** die; -, -n: *auswechselbare Kassette* (3), *in der ein Videoband untergebracht ist;* ⟨Zus.:⟩ **Videokassettenrecorder,** der; -s, -: *Videorecorder, bei dem die Magnetbänder in Videokassetten untergebracht sind;* **Videoplatte,** die; -, -n: svw. ↑Bildplatte; ⟨Zus.:⟩ **Videoplattenspieler,** der; -s, -: svw. ↑Bildplattenspieler; **Videorecorder,** der; -s, -: *Recorder zur Aufzeichnung von Fernsehsendungen;* **Videotechnik,** die; -: *Gesamtheit der technischen Anlagen, Geräte, Vorrichtungen, die zur magnetischen Aufzeichnung einer Fernsehsendung o. ä. u. zu deren Wiedergabe auf dem Bildschirm eines Fernsehgeräts dienen;* ⟨Abl.:⟩ **videotechnisch** ⟨Adj.; o. Steig.; nicht adv.⟩; **Videotelefon,** das; -s, -e: svw. ↑Bildtelefon; **Videotext,** der; -[e]s, -e: *[geschriebene] Information (z. B. programmbezogene Mitteilungen, Presservorschauen o. ä.), die auf Abruf mit Hilfe eines Zusatzgerätes über den Fernsehbildschirm vermittelt werden kann;* **Videothek** [...'teːk], die; -, -en: *Sammlung von Filmen u. Fernsehsendungen, die auf Videobändern aufgezeichnet sind;* **Videoüberwachung,** die; -, -en: *Überwachung mittels eines Videogeräts;* **vidi** [ˈviːdi; lat., 1. Pers. Sg. Perfekt Aktiv von: vidēre = sehen] (bildungsspr. veraltet): *ich habe gesehen, zur Kenntnis genommen;* Abk.: v.; **Vidi** [r.], -[s]; -[s] (bildungsspr. veraltet): *[auf einem Schriftstück vermerktes] Zeichen der Kenntnisnahme u. des Einverständnisses;* **Vidicon:** ↑Vidikon; **vidieren** [viˈdiːrən] ⟨sw. V.; hat⟩ [zu ↑vidi] (österr., sonst veraltet): *beglaubigen, unterschreiben;* **Vidikon** [ˈviːdikɔn], das; -s, -e [vidi'koːnə], auch: -s [zu ↑vidikon u. griech. kônos, ↑Konus]: *speichernde Fernsehaufnahmeröhre;* **Vidimation** [vidimaˈtsi̯oːn], die; -, -en [zu ↑vidimieren] (bildungsspr. veraltet): *Beglaubigung;* **vidimieren** [...ˈmiːrən] ⟨sw. V.; hat⟩ [zu ↑vidi] (bildungsspr. veraltet): *mit dem Vidi versehen, beglaubigen;* **vidit** [ˈviːdɪt; lat.] (bildungsspr. veraltet): *hat [es] gesehen, zur Kenntnis genommen;* Abk.: vdt.

Viech [fiːç], das; -[e]s, -er [mhd. vich]: **1.** (ugs., oft abwertend): svw. ↑Vieh (2). **2.** (derb abwertend) *roher Mensch;* ⟨Abl.:⟩ **Viecherei** [fiːçəˈraj], die; -, -en (ugs.): **1.** *etw., was übermäßige Anstrengung erfordert; große Strapaze:* die Moderation einer zweistündigen Sendung ist eine V.; es ist schon eine V., bei 35° zu arbeiten. **2.** (abwertend) *Gemeinheit, Niedertracht:* so ist zu jeder V. fähig. **3.** *derber Spaß:* wer hat sich diese V. ausgedacht?; ⟨Zus.:⟩ **Viechskerl,** der (derb abwertend): *gemeiner, brutaler Kerl;* **Vieh** [fiː], das; -[e]s [mhd. vihe, ahd. fihu = Vieh, eigtl. = Wolltier]: **1. a)** *Gesamtheit der Nutztiere, die in einem landwirtschaftlichen Betrieb gehalten werden:* V. halten, züchten; das V. füttern, versorgen, schlachten; wie das liebe V.! (iron.: *nicht so, wie es einem Menschen eigentlich entspräche)*; jmdn. wie ein Stück V. *(rücksichtslos, roh)* behandeln; **b)** svw. ↑Rindvieh (1): das V. auf die Weide treiben, zur Tränke führen. **2. a)** (ugs.) *Tier* (1): das arme, kleine V. sieht ja halb verhungert aus!; **b)** (derb abwertend) svw. ↑Viech (2).

Vieh-: ~abtrieb, der: svw. ↑Abtrieb (Ggs.: ~auftrieb); **~auftrieb,** der: svw. ↑Auftrieb (3 b) (Ggs.: ~abtrieb); **~bestand,** der: *Besitz, Bestand an Vieh* (1); **~bremse** (ugs. scherzh.): svw. ↑Tierarzt; **~fliege,** die: svw. ↑²Bremse; **~futter,** das; **~habe,** die (schweiz.): svw. ~bestand; **~halter,** der; **~haltung,** die; **~handel,** der: ↑¹Handel (2 a) *mit Vieh* (1); **~händler,** der; **~herde,** die; **~hirt,** der; **~hof,** der: *Anlage zum An- u. Verkauf von Schlachtvieh;* **~hüter,** der: *jmd., der [beruflich] Rindvieh* (1 b) *hütet;* **~koppel,** die; **~markt,** der: *Markt* (1, 2) *zum Verkauf von Vieh* (1); **~pfleger,** der: vgl. Tierpfleger (Berufsbez.); ⟨o. Pl.:⟩ **~salz,** das: *wenig gereinigtes [durch Zusatz von Eisenoxyd rötlich gefärbtes] Salz* (1), *das dem Vieh* (1) *u. Wild zum Lecken gegeben u. zum Auftauen von Schnee,*

Eis auf Straßen verwendet wird; ~**seuche,** die; ~**stall,** der; ~**stand,** der (schweiz.): svw. ~**bestand;** ~**tränke,** die; ~**transport,** der; ~**transporter,** der: vgl. ~**wagen;** ~**treiber,** der: *jmd., der [beruflich] das Vieh* (1 b) *auf die Weide o. ä. treibt;* ~**trieb,** der: svw. ↑~**auftrieb** u. ~**abtrieb;** ~**versicherung,** die; ~**wagen,** der: *Güterwagen für den Transport von Vieh* (1); ~**waggon,** der: svw. ↑~**wagen;** ~**wirtschaft,** die ⟨o. Pl.⟩: *Viehhaltung u. -zucht betreffender Zweig der Landwirtschaft;* ~**zählung,** die: *amtliche Zählung des gesamten Viehbestandes;* ~**zeug,** das (ugs.): **a)** *Vieh* (1), *bes. Kleinvieh;* **b)** (abwertend) *Tiere (die man als lästig empfindet): schaff mir endlich das V. aus der Wohnung;* ~**zucht,** die ⟨o. Pl.⟩: *planmäßige Aufzucht von Vieh* (1) *unter wirtschaftlichem Aspekt;* ~**züchter,** der.

viehisch ⟨Adj.⟩ [mhd. vihisch]: **1.** (abwertend) *nach Art des Viehs u. deshalb menschenunwürdig:* so ein Leben ist v. **2.** (abwertend) *von roher Triebhaftigkeit zeugend; brutal, bestialisch* (1): ein -er Mörder; ein -es Verbrechen; jmdn. v. quälen. **3.** (emotional verstärkend) *überaus groß, stark; maßlos:* -e Schmerzen; v. betrunken sein.

viel [fi:l; mhd. vil, ahd. filu]: **I.** ⟨Indefinitpron. u. unbest. Zahlw.; mehr, meist...⟩ ⟨Ggs.: wenig I⟩: **1.** vieler, viele, vieles ⟨Sg.⟩ **a)** bezeichnet eine Vielzahl von Einzelgliedern, aus denen sich eine Menge von etw. zusammensetzt; *vielerlei:* ⟨attr.:⟩ -es Erfreuliche stand in dem Brief; in -er Hinsicht, Beziehung hat er recht; ⟨alleinstehend:⟩ er weiß -es *(hat von vielerlei Dingen Kenntnis);* er kann -es *(vielerlei Speisen, Getränke)* nicht vertragen; in -em *(in vielerlei Punkten)* hat er recht, ist er mit mir einverstanden; sie ist um -es *(viele Jahre)* jünger als er; **b)** ⟨oft unflekt.⟩ viel; bezeichnet eine als Einheit gedachte Gesamtmenge; *eine beträchtliche Menge von etw., ein beträchtliches Maß an etw.:* ⟨attr.:⟩ der -e Regen hat der Ernte geschadet; das -e, sein -es Geld macht ihn auch nicht glücklich; [haben Sie] -en Dank!; v. Erfreuliches stand in dem Brief; er trinkt v. Wein; jmdm. v. Vergnügen wünschen; v. Geld, Geduld, Arbeit haben; das kostet v. Zeit, Mühe; jmdm. mit v. Liebe, Verständnis begegnen; mit v. gutem Willen schafft du es; ⟨alleinstehend:⟩ das ist nicht, recht, ziemlich, sehr, unendlich v.; er trinkt, raucht, ißt v.; er hat v. *(hat ein fundiertes Wissen);* er kann nicht v. vertragen *(wird schnell betrunken);* er hat v. von seinem Vater *(ähnelt ihm sehr);* er ist nicht v. über *(ist kaum älter als)* fünfzig [Jahre]; das ist ein bißchen v. (untertreibend in bezug auf die Häufung von etwas Unangenehmem o. ä.; *zuviel* [auf einmal]!; ach, ich weiß v. (ugs.; *habe keine Ahnung*), was sie will; was kann dabei schon v. passieren? (ugs.; *dabei kann doch eigentlich gar nichts passieren!*). **2.** viele, ⟨unflekt.:⟩ viel ⟨Pl.⟩ *eine große [An]zahl von Personen od. artgleicher Sachen; zahlreich:* ⟨attr.:⟩ die -en fremden Gesichter verwirrten sie; v./-e nützliche Hinweise; -e Menschen hatten sich versammelt; mein Gott, wie v./(selten:) welch -e, welche -en Probleme!; -e Abgeordnete; mach nicht so v./-e Worte!; das Ergebnis -er geheimer/(selten:) geheimen Verhandlungen; die Angaben -er Befragter/(auch:) Befragten waren ungenau; in -en Fällen wußte er Rat; der Saal war mit -en hundert Blumen geschmückt; ⟨alleinstehend:⟩ -e können das nicht verstehen; (geh.:) es waren ihrer -e; die Interessen -er/von -en vertreten; einer unter -en sein. **3.** ⟨mit vorangestelltem, betontem Gradadverb⟩ ⟨unflekt.:⟩ viel; bezeichnet eine erst durch eine bekannte Bezugsgröße näher bestimmte Anzahl, Menge: ⟨attr.:⟩ sie haben gleich v./-e Dienstjahre; er hat ebenso, genauso -e Aufgaben richtig gelöst wie sie; je nach dem, wie -e Gäste erwartet werden, ⟨alleinstehend:⟩ sie verdienen gleich v.; so v. *(eins)* ist sicher, gewiß, weiß ich: ...; alle Ermahnungen haben nicht v. (ugs.; *haben gar nichts*) genützt. **II.** ⟨Adv.; mehr, am meisten⟩ **1.** drückt aus, daß etw. in vielfacher Wiederholung erfolgt, einen beträchtlichen Teil der zur Verfügung stehenden Zeit einnimmt; ⟨Ggs.: wenig II 1⟩: v. an der frischen Luft sein; v. schlafen, wandern, ins Theater gehen; man redet v. vom Fortschritt. **2.** ⟨o. Steig.⟩ verstärkend vor Komp.; bei verneintem „anders" u. vor dem Gradadverb „zu" + Adj.; *wesentlich, bedeutend, weitaus:* er weiß v. mehr, weniger als ich; es geht ihm jetzt [sehr] v. besser; seine Freundin ist v. netter; die Schuhe sind mir v. zu klein.

viel-, Viel-: ~**armig** ⟨Adj.; o. Steig.; nicht adv.⟩: *viel Arme* (1, 2) *habend, mit vielen Armen;* ~**artig** ⟨Adj.; o. Steig.⟩: *in, von vielerlei Art;* ~**bändig** ⟨Adj.; nicht adv.⟩:

vgl. mehrbändig; ~**befahren** ⟨Adj.; Komp. ungebr.; Sup.: meistbefahren; nur attr.⟩: *von vielen [Kraft]fahrzeugen befahren, verkehrsreich:* eine -e Schnellstraße; ~**beschäftigt** ⟨Adj.; o. Steig.; nur attr.⟩: *sehr beschäftigt:* ein -er Mann; ~**besprochen** ⟨Adj.; Komp. ungebr.; Sup.: meistbesprochen; nur attr.⟩: vgl. ~**diskutiert;** ~**besucht** ⟨Adj.; Komp. ungebr.; Sup.: meistbesucht; nur attr.⟩: *von vielen besucht* (c); *eine starke Besucherzahl aufweisend:* ein -er Urlaubsort; ~**besungen** ⟨Adj.; o. Steig.; nur attr.⟩ (geh.): *häufig, von vielen besungen* (1): der -e Rhein; ~**bietend** ⟨Adj.; (selten:) mehrbietend, meistbietend; nur attr.⟩ (Kaufmannsspr.): *(bei einem Kauf, einer Versteigerung) ein hohes Preisangebot machend:* ein -er Interessent; ein -es [e]rig ⟨Adj.; o. Steig.; nicht adv.⟩: vgl. ~**blütig;** ~**blütig** ⟨Adj.; o. Steig.; nicht adv.⟩: *viele Blüten* (1) *bildend, habend:* eine -e Staude; ~**borster** [-borstə], der (Zool.): svw. ↑**Borstenwurm;** ~**deutig** ⟨Adj.⟩: *viele Ausdeutungen zulassend:* ein -er Begriff; ~**deutigkeit,** die; -; ~**diskutiert** ⟨Adj.; Komp. ungebr.; Sup.: meistdiskutiert; nur attr.⟩: *häufig, immer wieder, von vielen diskutiert:* ein -es Thema, Theaterstück; ~**eck,** das: *geometrische Figur mit drei od. mehr Ecken; Polygon,* dazu: ~**eckig** ⟨Adj.; o. Steig.; nicht adv.⟩: *drei od. mehr Ecken habend; polygonal;* ~**ehe,** die: svw. ↑**Polygamie** (1 a) ⟨Ggs.: Einehe⟩; ~**fach:** ↑**vielfach;** ~**farbig,** (österr.:) ~**färbig** ⟨Adj.; o. Steig.; nicht adv.⟩: *in vielen Farben; viele Farben aufweisend,* dazu: ~**farbigkeit,** die; ~**flach,** das [↑-flach]: svw. ↑**Polyeder,** dazu: ~**flächig** ⟨Adj.; o. Steig.; nicht adv.⟩: svw. ↑**polyedrisch,** dazu: ~**flächner,** der [↑-flach]: svw. ↑**Polyeder;** ~**förmig** ⟨Adj.; o. Steig.; nicht adv.⟩: *viele Formen habend, in vielen verschiedenen Formen erscheinend;* ~**fraß,** der [1: mhd. nicht belegt, ahd. vilifrāʒ; 2: aus dem Niederd. velevras, unter fälschlicher Anlehnung an ⟨ ⟩ umgebildet aus älter norw. fjeldfross = Bergkater]: **1.** (ugs.) *jmd., der unmäßig viel ißt.* **2.** *(in den Mardern gehörendes) bes. im Norden Europas, Asiens u. Amerikas lebendes kleines, plumpes, einem Bären ähnliches Raubtier;* ~**füßig** ⟨Adj.; o. Steig.; nicht adv.⟩: vgl. ~**armig;** ~**gebraucht** ⟨Adj.; Komp. ungebr.; Sup.: meistgebraucht; nur attr.⟩: *oft, von vielen gebraucht;* ~**gefragt** ⟨Adj.; Komp. ungebr.; Sup.: meistgefragt; nur attr.⟩: *stark gefragt* (2): ein -es Fotomodell; ~**gekauft** ⟨Adj.; Komp. ungebr.; Sup.: meistgekauft; nur attr.⟩: *von vielen gekauft;* ~**gelesen** ⟨Adj.; Komp. ungebr.; Sup.: meistgelesen; nur attr.⟩: vgl. ~**gekauft:** eine -e Zeitung; ~**geliebt** ⟨Adj.; o. Steig.; nur attr.⟩ (veraltet): *sehr geliebt:* mein -es Herz, Kind; ~**gelobt** ⟨Adj.; o. Steig.; nur attr.⟩ (oft iron.): *sehr gelobt;* ~**gerühmt,** ~**genannt** ⟨Adj.; o. Steig.; nur attr.⟩: *häufig, von vielen namentlich erwähnt;* ~**gepriesen** ⟨Adj.; o. Steig.; nur attr.⟩: vgl. ~**gerühmt;** ~**gereist** ⟨Adj.; o. Steig.; nur attr.⟩: *viel in der Welt herumgekommen:* ein -er Mann; ⟨subst.:⟩ ~**gereiste,** der u. die; -n, -n ⟨Dekl. ↑Abgeordnete⟩; ~**gerühmt** ⟨Adj.; o. Steig.⟩ (oft iron.): *von vielen gerühmt;* ~**geschmäht** ⟨Adj.; o. Steig.; nur attr.⟩ (geh.): vgl. ~**gescholten;** ~**gescholten** ⟨Adj.; o. Steig.⟩ (geh.): *von vielen kritisiert, in seinem Wert herabgesetzt;* ~**geschossig** ⟨Adj.; o. Steig.; nicht adv.⟩: vgl. mehrgeschossig; ~**gestaltig** ⟨Adj.; o. Steig.; nicht adv.⟩: *in vielerlei Gestalt* (4), *Art:* -e Versteinerungen, dazu: ~**gestaltigkeit,** die; ~**gliederig, ~gliedrig** ⟨Adj.; o. Steig.; nicht adv.⟩: vgl. ~**armig;** ~**götterei** [-gœtə'raɪ], die; -: svw. ↑**Polytheismus;** ~**hundertmal** [-'– – –] ⟨Adv.⟩ (selten): vgl. ~**tausendmal;** ~**jährig** ⟨Adj.; o. Steig.; nur attr.⟩ (seltener): svw. ↑**langjährig;** ~**köpfig** ⟨Adj.; o. Steig.⟩: **1.** ⟨nur attr.⟩ *aus einer größeren Anzahl von Personen bestehend:* eine -e Familie. **2.** ⟨nicht adv.⟩ vgl. ~**armig:** die -e Hydra; ~**leicht:** ↑**vielleicht;** ~**liebchen** [-'– –], das: **a)** *zwei zusammengewachsene Früchte, bes. eine Mandel mit zwei Kernen (die nach altem Brauch zwei Personen gemeinsam essen u. um ein kleines Geschenk o. ä. wetten, wer von beiden am nächsten Tag zuerst zu dem anderen „Vielliebchen" sagt);* **b)** (seltener) *dasjenige, worum man beim Essen eines Vielliebchens (a) gewettet hat;* ~**mal** ⟨Adv.⟩ (veraltet): svw. ↑~**mals;** ~**malig** ⟨Adj.; o. Steig.; nur attr.⟩: *viele Male vorkommend, geschehend;* ~**mals** ⟨Adv.⟩: **1.** zur Kennzeichnung eines hohen Grades in Verbindung mit Verben des Grüßens, Dankens od. Entschuldigens; *ganz besonders [herzlich], sehr:* jmdn. v. danken; er läßt v. grüßen, um Entschuldigung bitten; danke v.! (meist ugs. iron. als Ausdruck nachdrücklicher Ablehnung). **2.** (selten) *viele Male, zu vielen Malen;* ~**männerei** [-mɛnə'raɪ], die; -: svw. ↑**Polyandrie** ⟨Ggs.: ~**weiberei**⟩; ~**mehr:** ↑**vielmehr;** ~**sagend**

⟨Adj.; o. Steig.⟩: *so, von der Art, daß etw., z. B. Einverständnis, Kritik, Verachtung, damit ausgedrückt wird, ohne daß es direkt gesagt wird:* ein -er Blick; -es Schweigen, Lächeln; sie nickten sich v. zu; ∼**schichtig** ⟨Adj.; nicht adv.⟩ **1.** ⟨o. Steig.⟩ *aus vielen Schichten* (1) *bestehend.* **2.** *in der Zusammensetzung ungleichartig; heterogen,* dazu: ∼**schichtigkeit,** die; -; ∼**schreiber,** der (emotional): *jmd., der sehr viel [aber qualitativ wenig anspruchsvoll] produziert, publiziert; Skribent;* ∼**schreiberei** [−−−'−], die ⟨o. Pl.⟩; ∼**seitig** ⟨Adj.⟩: **1. a)** ⟨nicht adv.⟩ *an vielen Dingen interessiert, auf vielen Gebieten bewandert:* ein -er Mensch, Künstler, Wissenschaftler; er ist [nicht] sehr v.; **b)** *viele Gebiete betreffend, umfassend:* eine -e Ausbildung, Verwendungsmöglichkeit; -e Freizeitangebote; das Programm ist sehr v.; v. begabt sein; dieses Gerät läßt sich v. verwenden. **2.** ⟨o. Steig.⟩ *von vielen Personen (geäußert o. ä.):* auf -en Wunsch wird die Aufführung wiederholt. **3.** ⟨o. Steig.; nicht adv.⟩ *viele Seiten* (1 a) *habend:* eine -e Figur, dazu: ∼**seitigkeit,** die; -, dazu: ∼**seitigkeitsprüfung,** die (Reiten): *in verschiedenen Disziplinen durchgeführte Prüfung [im Turniersport];* vgl. Military; ∼**silbig** ⟨Adj.; o. Steig.; nicht adv.⟩: *aus vielen Silben (bestehend);* ∼**sprachig** ⟨Adj.; o. Steig.; nicht adv.⟩: vgl. mehrsprachig; *polyglott;* ∼**sprung,** der (Leichtathletik): svw. ↑Mehrsprung; ∼**staaterei** [-∫taːtə'raj], die; -, -: *Aufspaltung in viele kleine, selbständige Staaten;* ∼**stimmig** ⟨Adj.; o. Steig.⟩: **a)** *von vielen Stimmen* (2 a) *hervorgebracht, sich aus vielen Stimmen zusammensetzend:* ein -er Gesang; ein -es Geschrei; **b)** *in mehreren Stimm-, Tonlagen:* ein -es (polyphones) Geläut, dazu: ∼**stimmigkeit,** die; ∼**stöckig** ⟨Adj.; o. Steig.; nicht adv.⟩: vgl. mehrstöckig; ∼**strophig** ⟨Adj.; o. Steig.⟩; ∼**silbig**; ∼**tausendmal** [-'−−−] ⟨Adv.⟩ (emotional): *unzählige Male:* ich grüße dich v.; ∼**teilig** ⟨Adj.; o. Steig.; nicht adv.⟩: vgl. ∼silbig; ∼**umstritten** ⟨Adj.; Komp. ungebr.; Sup.: meistumstritten; nur attr.⟩: eine -e Theorie; ein -es Buch; ∼**umworben** ⟨Adj.; Komp. ungebr.; Sup.: meistumworben; nur attr.⟩: ein -es Mädchen; ∼**verheißend** ⟨Adj.⟩ (geh.): svw. ∼versprechend; ∼**verkauft** ⟨Adj.; Komp. ungebr.; Sup.: meistverkauft; nur attr.⟩: *eine hohe Verkaufsziffer habend:* ein -er Wagen; ∼**versprechend** ⟨Adj.⟩: *zu berechtigten Hoffnungen Anlaß gebend; so, daß man mit einem Erfolg rechnen kann:* ein -er junger Mann; ein -er Anfang; das klingt ja v., sieht v. aus; ∼**völkerstaat,** der: svw. ↑Nationalitätenstaat; ∼**weiberei** [-vajbə'raj], die; -: svw. ↑Polygynie (Ggs.: ∼männerei); ∼**wisser** [-vɪsɐ], der; -s, - (abwertend): *jmd., der viel zu wissen glaubt, vorgibt,* dazu: ∼**wisserei** [-vɪsə'raj], die; -; ∼**zahl,** die: *sehr große Anzahl von Personen od. Sachen;* ∼**zeller** [-ʦɛlɐ], der; -s, - (Biol.): *vielzelliges niederes Tier; Metazoon;* ∼**zellig** ⟨Adj.; o. Steig.⟩ (Biol.): *aus vielen Zellen bestehend;* ∼**zitiert** ⟨Adj.; Komp. ungebr.; Sup.: meistzitiert; nur attr.⟩: *häufig, von vielen [als Zitat] angeführt:* ein -es Wort; ∼**zweck-,** ∼**zweck-:** Best. in subst. Zus., das ausdrückt, daß das im Grundwort Genannte viele Zwecke erfüllt, z. B. Vielzweckmedikament, -tuch.

vielenorts: ↑vielerorts; **vielerlei** ⟨unbest. Gattungszz.; indekl.⟩ [↑-lei]: **a)** ⟨attr.⟩ *in großer Anzahl u. von verschiedener Art, Beschaffenheit; viele verschiedene:* v. Sorten Brot; es gibt v. Gründe; **b)** ⟨alleinstehend⟩ *viele verschiedene Dinge, Sachen:* v. zu erzählen haben; er versteht sich auf v.; ⟨subst.:⟩ **Vielerlei,** das; -s, -s: *Vielzahl von etw. in sich Verschiedenartigem:* das bunte V. von Erfahrung ordnen (Heisenberg, Naturbild 37); **vielerorten** (veraltet): svw. ↑vielerorts; **vielerorts** ⟨Adv.⟩: *an vielen Orten:* der Dauerregen verursachte v. Überschwemmungen; **vielfach** ⟨Adj.; o. Steig.⟩: **1. a)** *viele Male so groß (wie eine Bezugsmenge):* die -e Menge von etw.; jmdm. einen Schaden v. ersetzen; ⟨subst.:⟩ *das Vielfache/ein Vielfaches an Unkosten haben;* **b)** *nicht nur einmal; sich in gleicher Form, Art viele Male wiederholend:* ein v. Millionär; eine Veranstaltung auf -en (vielseitigen) Wunsch wiederholen; v. gefaltetes Papier. **2.** *vielfältig, von vielerlei Art, auf vielerlei Weise:* -e Wandlungen. **3.** (ugs.) *gar nicht so selten, recht oft:* man kann diese Meinung v. begegnen; die Gefahr ist größer als v. angenommen wird; ⟨Zus.:⟩ **Vielfachgerät,** das: **1.** *fahrbares landwirtschaftliches Gerät, an dem unterschiedliche Arbeitswerkzeuge zur Pflege bestimmter Nutzpflanzen angebracht werden können.* **2.** svw. ↑Vielfachmeßgerät; **Vielfachmeßgerät,** das: *elektrisches Gerät, mit dem nicht nur Ströme, sondern auch Spannungen derselben Stromart in vielen Meßbereichen gemessen werden können.*

Vielfalt ['fiːlfalt], die; -, -en ⟨Pl. selten⟩: *Fülle von verschiedenen Arten, Formen o. ä., in denen etw. Bestimmtes vorhanden ist, vorkommt, sich manifestiert; große Mannigfaltigkeit:* eine bunte, verwirrende V.; eine erstaunliche V. an/von etw. aufweisen; **vielfältig** ⟨Adj.⟩: *durch Vielfalt gekennzeichnet, mannigfaltig:* -e Anregungen; ein -es Freizeitangebot; die Aufgaben sind v. und schwierig; ⟨Abl.:⟩ **Vielfältigkeit,** die; -: *vielfältige Art, Beschaffenheit,* **Vielheit,** die; -: *in sich nicht einheitliche Vielzahl von Personen od. Sachen;* **vielleicht** [fi-] ⟨Adv.⟩ [spätmhd. villîhte, zusger. aus mhd. vil lîhte = sehr leicht]: **1.** relativiert die Gewißheit einer Aussage, gibt an, daß etw. ungewiß ist; *es könnte sein, daß ...:* v. kommt er morgen; du hast doch v. geirrt; es wäre v. besser gewesen, wenn ...; v., daß alles nur ein Mißverständnis war; „Bist du zum Essen zurück?" – „Vielleicht!". **2.** relativiert die Genauigkeit der folgenden Maßod. Mengenangabe; *ungefähr, schätzungsweise:* es waren v. dreißig Leute da; ein Mann von v. fünfzig Jahren. **3.** (ugs.) als unbetonte Partikel **a)** dient im Ausrufesatz der emotionalen Nachdrücklichkeit u. weist auf das [erstaunlich] hohe Maß hin, in dem der genannte Sachverhalt zutrifft; *wirklich sehr:* ich war v. aufgeregt!; Mann, du bist v. ein Spinner!; **b)** dient am Anfang eines Aufforderungssatzes der Nachdrücklichkeit u. verleiht der Aufforderung einen unwilligen bis drohenden Unterton; *ich bitte, mahne dich dringend, daß ...:* v. benimmst du dich mal!; v. wartest du, bis du an der Reihe bist!; **c)** drückt in einer [an sich nicht gerichteten] Entscheidungsfrage aus, daß der Fragende eine negative Antwort bereits voraussetzt od. vom Gefragten eine solche erwartet; *etwa:* ist das v. eine Lösung?; ist das v. dein Ernst?; **vielmehr** [auch: -'−] ⟨Konj. u. Adv.⟩ [mhd. vil mer, ahd. filo mer]: drückt aus, daß eine Aussage einer vorausgegangenen [verneinten] Aussage entgegengesetzt wird, diese berichtigt od. präzisiert; *im Gegenteil; genauer, richtiger gesagt:* er verehrt sie, v. er liebt sie; ich kann dir darin nicht zustimmen, v. bin ich der Meinung/ich bin v. der Meinung, daß ...; sie ist dick oder v. korpulent; ⟨oft verstärkend nach der Konj. „sondern":⟩ das ist kein Spaß, sondern v. bitterer Ernst.

vier [fiːg] ⟨Kardinalz.⟩ [mhd. vier, ahd. fior] (als Ziffer 4): vgl. acht: die v. Jahreszeiten, Himmelsrichtungen, Elemente, Temperamente, Kardinaltugenden, Evangelisten; ⟨subst.:⟩ *Gespräche der großen Vier (der vier Großmächte USA, UdSSR, England, Frankreich;* nach dem 2. Weltkrieg; **alle -e von sich strecken* (ugs.): *Arme u. Beine [im Liegen] weit ausstrecken); auf allen -en* (ugs.): *auf Händen u. Füßen, statt zu gehen);* **Vier** [-], die; -, -en: vgl. Drei, Fünf, ↑Acht.

vier-, Vier-: ∼**achser,** der (ugs.): vgl. Dreiachser; ∼**achsig** ⟨Adj.; o. Steig.; nicht adv.⟩ (mit Ziffer: 4achsig) (Technik): vgl. dreiachsig; ∼**achteltakt,** der: vgl. Dreiachteltakt; ∼**akter,** der: vgl. Dreiakter; ∼**armig** ⟨Adj.⟩: achtarmig; ∼**augengespräch,** das (ugs.): *Gespräch unter vier Augen;* ∼**bändig** ⟨Adj. o. Steig.⟩: vgl. achtbändig; ∼**beiner** [-bajnɐ], der; -s, - (ugs.): *vierbeiniges Tier, bes. Hund;* ∼**beinig** ⟨Adj.; o. Steig.⟩: vgl. achtblättrig; ∼**blättrig** ⟨Adj.; o. Steig.⟩: vgl. achtblättrig; ∼**dimensional** ⟨Adj.; o. Steig.⟩ (Physik): *vier Dimensionen aufweisend, durch die Koordinaten des Raumes u. der Zeit beschreibbar;* ∼**drei-drei-System,** das ⟨o. Pl.⟩ (mit Ziffern: 4-3-3-System) (Fußball): *Spielsystem, bei dem die Mannschaft mit vier Abwehrspielern, drei Mittelfeldspielern u. drei Stürmern spielt;* ∼**eck,** das: **a)** *vgl. Dreieck* (1); *Tetragon;* **b)** (ugs.) *Quadrat* (1 a); *Rechteck:* das V. eines Zimmers, Fotos; ein V. ausschneiden; die Gebäude bilden ein V.; ums V. (Quadrat 1 b) gehen; ∼**eckig:** vgl. dreieckig; *quadratisch* (a), *tetragonal;* ∼**ecktuch,** das: *viereckiges Tuch aus Seide, Wolle o. ä.;* ∼**einhalb** ⟨Adj.⟩: achteinhalb; ∼**farbendruck,** der: **a)** ⟨o. Pl.⟩ *Verfahren, bei dem zur Erzielung einer Wiedergabe in den richtigen Farben Gelb, Rot, Blaugrün u. Schwarz übereinandergedruckt werden;* **b)** *einzelner Druck als Ergebnis eines solchen Druckverfahrens;* ∼**flach,** das (Math.): svw. ↑Tetraeder; ∼**flächner,** der: svw. ↑Tetraeder; ∼**füßer,** der (Zool.): *vierfüßiges Wirbeltier;* ∼**füßig** ⟨Adj.; o. Steig.; nicht adv.⟩: **1.** vgl. dreifüßig. **2.** (Verslehre) vgl. fünffüßig; ∼**geschossig:** vgl. achtgeschossig; ∼**gespann,** das: *Gespann mit vier Zugtieren, bes. Pferden;* vgl. Quadriga; ∼**gitterröhre,** die (Elektrot.): svw. ↑Hexode; ∼**händig** ⟨Adj.; o. Steig.; nicht adv.⟩: *mit vier Händen, zu zwei* (à quatre mains) *spielen;* ∼**hundert** vgl. hundert; ∼**hundert-** ⟨Zus.⟩: v. es Klavierspiel; ∼**jahresplan,** der: *für vier Jahre aufgestellter*

Volkswirtschaftsplan; ≈**jährig:** vgl. achtjährig; ≈**kant** ⟨Adv.⟩ (Seemannsspr.): *rechtwinklig zur Senkrechten;* ≈**kant,** der od. das; -[e]s, -e: **1.** svw. ↑≈kantschlüssel. **2.** svw. ↑≈kanteisen; ≈**kanteisen,** das: *vierkantiger Gegenstand aus Eisen;* ≈**kantfeile,** die: *vierkantige Feile;* ≈**kantholz,** das: svw. ↑Kantholz; ≈**kantig:** vgl. achtkantig; ≈**kantschlüssel,** der: *als Schlüssel dienender, mit einem Hohlraum versehener, vierkantiger Gegenstand zum Aufstecken auf ein Vierkanteisen;* ≈**mal:** vgl. achtmal; ≈**malig:** vgl. achtmalig; ≈**master,** der: vgl. Dreimaster (1); ≈**mastzelt,** das: *[Zirkus]zelt mit vier Masten;* ≈**motorig** ⟨Adj.; o. Steig.; nicht adv.⟩: *mit vier Motoren [konstruiert];* ≈**paß,** der: vgl. Dreipaß; ≈**plätzer,** der (schweiz.): svw. ↑≈sitzer; ≈**plätzig** ⟨Adj.; o. Steig.; nicht adv.⟩ (schweiz.): svw. ↑≈sitzig; ≈**pol,** der (Elektrot.): *elektrisches Netzwerk mit je zwei Klemmen an seinem Ein- u. Ausgang, das zur Übertragung elektrischer Leistung od. elektrischer Signale dient;* ≈**radantrieb,** der (Kfz.-T.): svw. ↑Allradantrieb; ≈**radbremse,** die (Kfz.-T.): *Bremse, die gleichzeitig auf alle vier Räder wirkt;* ≈**räder** (seltener:) ≈**räderig** vgl. dreirädrig; ≈**saitig:** vgl. fünfsaitig; ≈**sätzig** ⟨Adj.; o. Steig.; nicht adv.⟩ (Musik): *aus vier Sätzen (4 b) bestehend;* ≈**schrötig** [-ʃrø:tɪç] ⟨Adj.; nicht adv.⟩ [mhd. vierschrœtic, zu: vierschrœte = viereckig zugehauen, ahd. fiorscrōti; zu ↑Schrot]: *(von Männern) von breiter, kräftiger, gedrungener, eckiger Gestalt u. dabei derb-ungehobelt wirkend:* ein -er Mann; eine -e Gestalt; ≈**seitig** ⟨Adj.; o. Steig.; nicht adv.⟩ (mit Ziffer: 4seitig): **1.** vgl. achtseitig. **2.** *zwischen vier Vertragspartnern o. ä.;* ≈**sitzer,** der: *Fahrzeug, bes. Auto mit vier Sitzen;* ≈**sitzig** ⟨Adj.; o. Steig.; nicht adv.⟩: *vier Sitze enthaltend;* ≈**spänner,** der: *Wagen für vier Pferde;* ≈**spännig** ⟨Adj.; o. Steig.; nicht adv.⟩: *als Wagen mit vier Pferden bespannt:* ein -er Wagen; v. *(in einem Vierspänner)* fahren; ≈**spurig:** vgl. sechsspurig; ≈**stellig:** vgl. achtstellig; ≈**sterngeneral,** der (Jargon): *ranghöchster General;* ≈**sternehotel,** das: *Hotel der Luxusklasse mit besonderem Komfort;* ≈**stimmig:** vgl. dreistimmig; ≈**stöckig:** vgl. achtstöckig; ≈**strahlig:** vgl. dreistrahlig; ≈**stündig:** vgl. achtstündig; ≈**stündlich:** vgl. achtstündlich; ≈**tägig:** vgl. achttägig; ≈**täglich:** vgl. achttäglich; zur: kurz für ↑≈taktmotor; ≈**takter,** der (Kfz.-T.): *Verbrennungsmotor mit den vier Arbeitsgängen Ansaugen, Verdichten, Verbrennen u. Auspuffen des Benzin-Luft-Gemisches;* ≈**tausend:** vgl. achttausend; ≈**tausender,** der: vgl. Achttausender; ≈**teilen** ⟨sw. V.; hat⟩: **1.** *(bes. im MA.) jmdn. hinrichten, indem man ihn in vier Teile zerteilt od. von Pferden zerreißen läßt:* der Mörder wurde geviertelt. **2.** (selten) *in vier Teile teilen; vierteln:* ein Stück Papier v.; ein viergeteilter Apfel; ≈**türig** ⟨Adj.; o. Steig.; nicht adv.⟩: *mit vier Türen [versehen]:* ein -es Auto; ≈**undeinhalb:** vgl. achtundeinhalb; ≈**undsechzigstel:** vgl. achtel; ≈**undsechzigstel,** das, schweiz. meist: der; -s, -: vgl. Achtel; ≈**undsechzigstelnote,** die: vgl. Achtelnote; ≈**undsechzigstelpause,** die: vgl. Achtelpause; ≈**undzwanzig:** vgl. acht; ~**vierteltakt** [-ˈfɪrtl̩-], der: Dreivierteltakt; ≈**wegehahn,** der: vgl. Dreiwegehahn; ≈**wertig:** vgl. dreiwertig; ≈**wöchentlich:** vgl. dreiwöchentlich; ≈**wöchig:** vgl. dreiwöchig; ~**zehn** [ˈfɪr-]: vgl. achtzehn: die V. Nothelfer; v. Tage *(zwei Wochen),* dazu: ~**zehnjährig** [ˈfɪr———]: vgl. achtzehnjährig; ~**zehntägig** [ˈfɪr———] ⟨Adj.; o. Steig.; nur attr.⟩ (mit Ziffer: 14tägig): *zwei Wochen dauernd,* vgl. achttägig [ˈfɪr———] (vgl. präd.): (mit Ziffer: 14täglich): *sich alle zwei Wochen wiederholend;* ≈**zeiler,** der; -s, -: *Strophe, Gedicht mit vier Versen;* ≈**zellenbad,** das (Med.): *hydroelektrisches Bad, bei dem Arme u. Beine einzeln je in ein mit Wasser gefülltes Gefäß getaucht werden;* ~**zimmerwohnung,** die: vgl. Dreizimmerwohnung; ~**zwei-inel-System,** das ⟨o. Pl.⟩ (mit Ziffern: 4-2-4-System) (Fußball): *Spielsystem, bei dem die Mannschaft mit vier Abwehrspielern, zwei Mittelfeldspielern u. vier Stürmern spielt;* ≈**zylinder,** der: vgl. Achtzylinder; ≈**zylindermotor,** der: vgl. Achtzylindermotor; ≈**zylindrig:** vgl. achtzylindrig.

vieren [ˈfi:rən] ⟨sw. V.; hat⟩ (Zimmerei): svw. ↑abvieren; **Vierer** [ˈfi:rɐ], der; -s, -: **1.** (Rudern) *Rennboot für vier Ruderer.* **2.** *vier Zahlen, auf die ein Gewinn fällt:* ein V. im Lotto. **3.** (landsch.) *Zeugnis-, Bewertungsnote 4:* einen V. schreiben. **4.** (Golf) *Spiel, bei dem zwei Parteien mit je zwei Spielern gegeneinander spielen.* **5.** (Jargon) *Geschlechtsverkehr zu viert:* einen V. machen.

Vierer-: ~**bob,** der: *Bob für vier Personen;* ~**kajak,** der, selten: das: vgl. Zweierkajak; ~**reihe,** die: vgl. Dreierreihe; ~**zug,** der: svw. ↑Viergespann.

viererlei: vgl. achterlei; **vierfach:** vgl. achtfach; **Vierfache:** vgl. Achtfache; **Vierling** [...lɪŋ], der; -s, -e: vgl. Fünfling; **viert** [fiːɐt] in der Fügung **zu v.** *(mit vier Personen):* zu v. spielen; **viert...** [ˈfiːɐt...] ⟨Ordinalz. zu ↑vier⟩ [mhd. vierde, ahd. fiordo] (als Ziffer: 4.): vgl. fünft..., acht...; **viertel** [ˈfɪrtl̩]: vgl. achtel; **Viertel** [-], das, schweiz. meist: der; -s, - [mhd. viertel, ahd. fiorteil]: **1.a)** vgl. Achtel (a): drei V. (od.: dreiviertel) der Bevölkerung; das akademische V. (↑akademisch 1); ein V. *(Viertelpfund)* Leberwurst; es ist [ein] V. vor, nach eins *(15 Minuten vor, nach ein Uhr);* die Uhr hat V. geschlagen *(hat [mit einem Glockenschlag] das Ende des 1. Viertels einer vollen Stunde angezeigt);* er hatte schon einige V. *(Viertelliter Wein)* getrunken; im zweiten V. des 12. Jahrhunderts; der Mond steht im ersten V. *(es ist zunehmender Mond),* im letzten V. *(es ist abnehmender Mond);* wir treffen uns um V. acht, um drei V. acht (landsch.; *um Viertel nach sieben, um Viertel vor acht);* **b)** vgl. Achtel (b). **2.** *Stadtteil; Gegend einer Stadt:* ein verrufenes V.; sie wohnen in einem ruhigen V. **3.** (landsch.) *Quadrat* (1 b): ums V. gehen.

viertel-, Viertel [ˈfɪrtl̩-]: ~**bogen,** der (Buchw.): *vierter Teil eines Druckbogens; Quartbogen;* ~**drehung,** die: *Drehung um 90°;* ~**finale,** das (Sport): *Runde innerhalb einer Qualifikation, an der noch acht Mannschaften, Spieler beteiligt sind,* dazu: ~**finalist,** der: vgl. Achtelfinalist; ~**jahr** [—´—], das: *vierter Teil eines Jahres; drei Monate; Quartal,* dazu: ~**jahr[e]sschrift** [—´—(—)—], die: *vierteljährlich erscheinende Zeitschrift;* ~**jahrhundert** [——´——], das: *vierter Teil eines Jahrhunderts; 25 Jahre,* ~**jährig:** vgl. halbjährig, ~**jährlich:** vgl. halbjährlich; ~**kreis,** der: **1.** svw. ↑Quadrant (1 a, b). **2.** (Fußball) *um die Eckfahne innerhalb des Spielfelds gezogener Teilkreis von 1 m Halbmesser;* ~**liter** [auch: —´—], der (schweiz. nur so), auch: das: *vierter Teil eines Liters;* ~**note,** die: vgl. Achtelnote; ~**pause,** die: vgl. Achtelpause; ~**pfund** [—´—, auch: ´——], das: *vierter Teil eines Pfundes; 125 g;* ~**stab,** der: *dreikantige Leiste mit dem Profil eines Viertelkreises (1);* ~**stunde** [—´—], die: *vierter Teil einer Stunde; 15 Minuten,* dazu: ~**stündig:** vgl. halbstündig, ~**stündlich:** vgl. halbstündlich; ~**ton,** der ⟨Pl. -töne⟩ (Musik): *halbierter chromatischer Halbton (),* dazu: ~**tonmusik,** die ⟨o. Pl.⟩: *durch Verwendung von Vierteltönen charakterisierte Musik, die auf einem durch Halbierung der 12 Halbtöne der Oktave gewonnenen, 24stufigen Tonsystem beruht;* ~**zentner,** der: *vierter Teil eines Zentners; 25 Pfund.* **Viertele** [ˈfɪrtl̩ə], das; -s, - (bes. schwäb.): *[Glas mit einem] Viertelliter Wein;* **vierteln** [ˈfɪrtl̩n] ⟨sw. V.; hat⟩: *in vier gleiche Teile zerteilen, schneiden:* Äpfel, Tomaten v.; **viertens** [ˈfiːɐtn̩s]: vgl. achtens; **Vierung,** die; -, -en (Archit.): *[im Grundriß quadratischer] Teil des Kirchenraumes, in dem sich Lang- u. Querhaus durchdringen.*

Vierungs- (Archit.): ~**kuppel,** die: *Kuppel über der Vierung;* ~**pfeiler,** der: *einer der zur architektonischen Hervorhebung der Vierung verstärkten Pfeiler an den Schnittpunkten von Lang- u. Querhaus;* ~**turm,** der: vgl. ~kuppel.

vierzig [ˈfɪrtsɪç] ⟨Kardinalz.⟩ [mhd. vierzec, ahd. fiorzug] (in Ziffern: 40): Schuhgröße v.; vgl. achtzig; ⟨subst.:⟩ **Vierzig** [-], die (od.: Achtzig; **vierziger** [ˈfɪrtsɪgɐ]: vgl. achtziger; **Vierziger** [-], der; -s, -: vgl. Achtziger; **Vierzigerin** [ˈfɪr...], die: vgl. Achtzigerin, **Vierzigerjahre** [ˈfɪr..., auch: ´———´—]: vgl. Achtzigerjahre; **vierzigjährig** [ˈfɪr...]: vgl. die dreißigjährige Krieg; **vierzigst...** [ˈfɪrtsɪçst...] ⟨Ordinalz. zu ↑vierzig⟩ (in Ziffern: 40.): vgl. **vierzigste Teil.** vgl. achtzigste; **Vierzigstel** [-], das, schweiz. meist: der; -s, -: vgl. Achtzigstel; **Vierzigstundenwoche,** die (mit Ziffern: 40-Stunden-Woche): *Arbeitszeit von 40 Stunden in der Woche.*

Viez [fiːts], der; -es, -e [volkssprachl. verderbt. = Stelle von Wein; vgl. ↑¹Vize-] (westmd.): *Apfelwein.*

vif [viːf] ⟨Adj.⟩ [frz. vif < lat. vīvus = lebendig] (veraltend): *aufgeweckt, wendig u. rührig:* ein -er Geschäftsführer; seine Freundin ist sehr v.

Vigil [viˈgiːl], die; -, -ien [...jən] lat. vigilia] = das Wachen; Nachtwache, zu ↑Vigilie = vgl. auch. Kirche): **1.** *nächtliches Gebet der mönchischen Gebetsordnung.* **2.** *[liturgische Feier am] Vortag eines kirchlichen Festes;* **vigilant** [vigiˈlant] ⟨Adj.; -er, -este⟩ [lat. vigilāns (Gen.: vigilantis) = wachsam, 1. Part. von: vigilāre = wachsam sein) (veraltend): *schlau, pfiffig u. dabei wachsam;* **Vigilant** [-], der; -en, -en (veraltet): *Polizeispitzel;* **Vigilanz** [viˈgi...], die; -: **1.** (bildungsspr. veraltend) *vigilante Art.* **2.** (Psych.) *Zustand erhöhter Reaktionsbereitschaft, Aufmerksamkeit;* **Vigilie** [viˈgiːljə], die;

-, -n [lat. vigilia, ↑Vigil]: *Nachtwache beim altrömischen Heer;* **vigilieren** [vigi'li:rən] ⟨sw. V.; hat⟩ [zu lat. vigilāre, ↑vigilant] (bildungsspr. veraltet): *wachsam sein.*

Vignette [vɪn'jɛtə], die; -, -n [frz. vignette, urspr. = Weinrankenornament, Vkl. von: vigne = Weinrebe < lat. vīnea]: **1.** (Buchw.) *ornamentale bildliche Darstellung auf dem Titelblatt, am Beginn od. Ende eines Kapitels od. am Schluß eines Buches.* **2.** (Fot.) **a)** *Maske* (5 a) *mit bestimmten Ausschnitten (z. B. Schlüsselloch) im Vorsatz vor dem Objektiv einer Filmkamera;* **b)** *Maske* (5 a) *zur Verdeckung bestimmter Stellen eines Negativs vor dem Kopieren;* ⟨Abl.:⟩ **Vignettierung** [vɪnjɛ'ti:rʊn], die; -, -en (Fot.): *(durch das Hereinragen von Filtern, Blenden o. ä. vor das Objektiv bewirkte) Unterbelichtung der Ränder u. Ecken einer Fotografie.*

Vigogne [vi'ɡɔnjə], die; -, -n, **Vigognewolle**, die; - [frz. vigogne, älter: vicugne < span. vicuña, ↑Vikunja]: *Mischgarn aus [Reiß]wolle u. Baum- bzw. Zellwolle.*

Vigor ['vi:ɡɔr], der; -s [lat. vigor] (bildungsspr. veraltet): *Stärke; Rüstigkeit;* **vigorös** [viɡo'rø:s] ⟨Adj.; -er, -este⟩ [frz. vigoureux, zu: vigueur < lat. vigor, ↑Vigor] (bildungsspr. veraltet): *kräftig, rüstig;* **vigoroso** [viɡo'ro:zo] ⟨Adv.⟩ [ital. vigoroso] (Musik): *kraftvoll.*

Vikar [vi'ka:ɐ̯], der; -s, -e [(spätmhd. vicār(i) <) lat. vicārius = stellvertretend; Stellvertreter, zu: vicis, ↑¹Vize-]: **1.** (kath. Kirche) *ständiger od. zeitweiliger Vertreter einer geistlichen Amtsperson.* **2.** (ev. Kirche) **a)** svw. ↑Pfarrvikar (b); **b)** *in ein Praktikum übernommener Theologe mit Universitätsausbildung.* **3.** (schweiz.) *Stellvertreter eines Lehrers;* **Vikariat** [vika'rja:t], das; -[e]s, -e: *Amt eines Vikars;* **vikariieren** [...ri'i:rən] ⟨sw. V.; hat⟩: **1.** *das Amt eines Vikars versehen.* **2.** (bildungsspr. veraltet) *jmds. Stelle vertreten;* **vikariierend** ⟨Adj.; o. Steig.⟩: **1.** (Med.) *die Funktion eines ausgefallenen Organs übernehmend.* **2.** (Biol.) *(von nahe verwandten Tieren od. Pflanzen) nicht gemeinsam vorkommend, aber am jeweiligen Standort einander vertretend;* **Vikarin**, die; -, -nen: w. Form zu ↑Vikar (2, 3).

Viktimologie [vɪktimo...], die; - [zu lat. victima = Opfer(tier) u. ↑-logie]: *Teilgebiet der Kriminologie, das die Beziehungen zwischen Opfer u. begangenem Verbrechen sowie Opfer u. Täter untersucht..*

¹Viktoria [vɪk'to:rja], die; -, -s u. ...ien [...jən; lat. Victōria, eigtl. = Sieg, zu: vincere = siegen]: *(in der röm. Antike) Personifikation des errungenen Sieges (als geflügelte Frauengestalt);* **²Viktoria** [-], das; -s, -s ⟨meist o. Art.⟩: *Sieg* (als Ausruf): V. rufen, schreien; **viktorianisch** [vɪkto-'rja:nɪʃ] ⟨Adj.; o. Steig.⟩: *dem Geist der Regierungszeit der englischen Königin Viktoria (1819 bis 1901) entsprechend:* -e Strenge, Prüderie.

Viktualien [vɪk'tua:ljən] ⟨Pl.⟩ [spätlat. vīctuālia, zu: vīctuālis = zum Lebensunterhalt gehörig, zu lat. victus = Leben(sunterhalt)] (veraltet): *Lebensmittel [für den täglichen Bedarf, den unmittelbaren Verzehr].*

Viktualien-: ~brüder: ↑Vitalienbrüder; ~handlung, die (veraltet): *Lebensmittelgeschäft;* ~markt, der (veraltet): vgl. ~handlung.

Vikunja [vi'kʊnja], das; -s, -s od. die; -, ...jen [span. vicuña < Ketschua (Indianerspr. des westl. Südamerika) huik'uña]: *höckerloses südamerikanisches Kamel, aus dessen dichtem, braungelbem Fell sehr feine, leichte Wolle gewonnen wird;* ⟨Zus.:⟩ **Vikunjawolle**, die.

Villa ['vɪla], die; -, Villen [ital. villa < lat. vīlla = Landhaus]: **a)** *größeres, vornehmes, in einem Garten od. Park [am Stadtrand] liegendes Einfamilienhaus:* eine V. aus dem 19. Jh.; **b)** *großes, herrschaftliches Landhaus:* die V. d'Este in Tivoli; **Villanell** [vɪla'nɛl], das; -s, -e, **Villanella** [...la], **Villanelle** [...lə], die; -, ...le [ital. villanella, zu: villano = derb, bäurisch < spätlat. vīllānus]: *einfach gesetztes, meist dreistimmiges italienisches Bauern-, Hirtenlied des 16./17. Jh.s;* **Villen:** Pl. von ↑Villa.

Villen-: ~gegend, die: *städtische Wohngegend, deren Bild von Villen bestimmt wird;* ~viertel, das: vgl. ~gegend; ~vorort, der: vgl. ~gegend.

Vinaigrette [vinɛ'ɡrɛt(ə)], die; -, -n [frz. vinaigrette, zu: vinaigre = (Wein)essig]: *aus Essig, Öl, Senf u. verschiedenen Gewürzen bereitete Soße.*

Vindikation [vɪndika'tsjo:n], die; -, -en [lat. vindicātio] (Rechtsspr. veraltet): *Anspruch des Eigentümers gegen den Besitzer einer Sache auf deren Herausgabe.*

Vinkulation [vɪŋkula'tsjo:n], die; -, -en [zu lat. vinculum = ¹Band] (Bankw.): *Bindung des Rechtes der Übertragung eines Wertpapiers an die Genehmigung des Emittenten;* **vinkulieren** [...'li:rən] ⟨sw. V.; hat⟩ [spätlat. vinculāre = binden] (Bankw.): *das Recht der Übertragung eines Wertpapiers an die Genehmigung des Emittenten binden:* vinkulierte Namensaktien; ⟨Abl.:⟩ **Vinkulierung**, die; -, -en: svw. ↑Vinkulation.

Vinothek [vino'te:k], die; -, -en [zu lat. vīnum = Wein u. griech. thḗkē = Behältnis]: *Sammlung kostbarer Weine;* **Vinyl** [vi'ny:l], das; -s [zu lat. vīnum = Wein u. griech. hýlē = Holz; vgl. Methylen] (Chemie): *vom Äthylen abgeleiteter ungesättigter Kohlenwasserstoffrest.*

Vinyl- (Chemie): ~acetat, das; ~benzol, das: svw. ↑Styrol; ~chlorid, das; ~gruppe, die: *in vielen organischen Verbindungen enthaltene, einwertige, ungesättigte Gruppe mit zwei Kohlenstoffatomen.*

Vinzentiner [vɪntsɛn'ti:nɐ], der; -s, - [nach dem Gründer, dem hl. Vinzenz v. Paul (1581–1660)]: *Lazarist;* **Vinzentinerin**, die; -, -nen: *Angehörige einer laizistischen weiblichen Kongregation mit karitativer Zielsetzung.*

¹Viola ['vi:ola], die; -, ...len ['vjo:lən] ⟨Pl. ungebr.⟩ [lat. viola] (Bot.): *Veilchen.*

²Viola ['vjo:la], die; -, ...len [ital. viola, wohl aus dem Aprovenz., H. u.]: svw. ↑Bratsche; **Viola da braccio** [- da 'bratʃo], die; - -, ...le -- [ital. = Armgeige]: *in Armhaltung gespieltes Streichinstrument, bes. Bratsche;* **Viola da gamba** [-'ɡamba], die; - --, ...le -- [ital. = Beingeige]: svw. ↑Gambe; **Viola d'amore** [- da'mo:rə], die; - -, ...le - [ital. = Liebesgeige]: *der Bratsche ähnliches, silbern klingendes Streichinstrument [der Barockmusik] in Altlage, mit meist sieben Saiten in variabler Stimmung u. sieben im Einklang od. in der Oktave mitklingenden Saiten unter dem Griffbrett;* **Viola pomposa** [- pɔm'po:za], die; - -, ...le ...se [ital. = prächtige Geige]: *große, fünfsaitige Bratsche, die auf dem Arm gehalten u. zusätzlich mit einem Band befestigt wird.*

Violation [vjola'tsjo:n], die; -, -en [lat. violātio] (bildungsspr. veraltet): *Verletzung; Schändung, Vergewaltigung.*

Viola tricolor [-'tri:kolo:ɐ̯], die; - - [spätlat. tricolor = dreifarbig] (Bot.): *Stiefmütterchen;* **Viole** ['vjo:lə], die; -, -n (bildungsspr.): *Veilchen;* **¹Viola.**

violent [vjo'lɛnt] ⟨Adj.; -er, -este⟩ [lat. violentus] (bildungsspr. veraltet): *heftig, gewaltsam;* **violento** [vjo'lɛnto] ⟨Adv.⟩ [ital. violento = gewaltsam, stürmisch] (Musik): *heftig, gewaltsam, stürmisch;* **Violenz** [...'lɛnts], die; - [lat. violentia] (bildungsspr. veraltet): *Heftigkeit, Gewaltsamkeit.*

violett [vjo'lɛt] ⟨Adj.; o. Steig.; nicht adv.⟩ [frz. violet, zu: violette = Veilchen, Vkl. von afrz. viole < lat. viola, ↑¹Viola; schon spätmhd. fiolet]: *in der Färbung zwischen Blau u. Rot liegend; veilchenfarben:* -e Schatten; ein -er Seidenschal; er, sein Gesicht lief v. an; ⟨subst.:⟩ **Violett** [-], das; -s, - (ugs.: -s): *violette Farbe, Färbung.*

Violin- [vjo'li:n-]: ~konzert, das; ~literatur, die: *Literatur* (1 c) *für Violine [mit Begleitung];* ~musik, die: *Musik für Violine [mit Begleitung];* ~part, der; ~saite, die; ~schlüssel, der: *Notenschlüssel, mit dem im Liniensystem die Lage des eingestrichenen g (heute auf der 2. Notenlinie) festgelegt wird; G-Schlüssel;* ~schule, die: *Lehr- u. Übungsbuch für das Violinspiel;* ~solo, das; ~sonate, die; ~spiel, das: svw. ↑Geigenspiel; ~stunde, die: svw. ↑Geigenstunde.

Violine [vjo'li:nə], die; -, -n [ital. violino, Vkl. von: viola, ↑²Viola] (oft Fachspr.): *Geige (als ausführendes, einen spezifischen Klangeindruck hervorrufendes Instrument);* **Violinist** [vjoli'nɪst], der; -en, -en (selten): *Geiger, Geigenvirtuose;* **Violoncell** [vjolɔn'tʃɛl], das; -s, -s (veraltend): ↑Violoncello; **Violoncellist** [...ntʃɛ'lɪst], der; -en, -en: svw. ↑Cellist; **Violoncello** [vjolɔn'tʃɛlo], das; -s, -s u. ...celli, ugs.: -s [ital. violoncello, Vkl. von: violone, ↑Violone]: *viersaitiges, eine Oktave tiefer als die Bratsche gestimmtes Tenor-Baß-Instrument, das beim Spielen, auf einen Stachel gestützt, zwischen den Knien gehalten wird; Cello;* **Violone** [vjo'lo:nə], der; -s, ...ni, ugs.: -s [ital. violone, eigtl. = große Viola] (Musik): svw. ↑Kontrabaß.

VIP [vɪp], der; -[s], -s [engl. V. I. P., Abk. für: very important person = sehr wichtige Person]: *wichtige Persönlichkeit [mit besonderen Privilegien].*

V. I. P. ['vi:aɪ'pi:], das; -[s], -s [engl. V. I. P., Abk. für: very important person = sehr wichtige Person].

Viper ['vi:pɐ], die; -, -n [lat. vīpera, viell. eigtl. = die Lebendgebärende; 2: H. u.]: **1.** *gefährliche, meist lebendgebärende Giftschlange;* **²Otter.** **2.** (Jargon) *geheilter Rauschgiftsüchtiger.*

Viraginität [viragini'tɛ:t], die; - [zu lat. virāgo, ↑Virago] (Med.): *[krankhaftes] männliches Empfinden der*

Frau; **Virago** [vi'ra:go], die; -, -s u. ...gines [...gine:s; lat. virāgo = mannhafte Jungfrau (Gen.: virāginis)] (Med.): *Frau, die zur Viraginität neigt.*

viral [vi'ra:l] ⟨Adj.; o. Steig.⟩ (Med.): *durch einen Virus [verursacht].*

Virelai [vir'lɛ], das; -[s], -s [vir'lɛ; frz. virelai]: *französische Gedichtform des 13.–15. Jh.s.*

Virement [virə'mã:], das; -s, -s [frz. virement, zu: virer = sich drehen; umbuchen] (Wirtsch.): *im Staatshaushalt die Übertragung von Mitteln von einem Titel (4) auf einen anderen od. von einem Haushaltsjahr auf das andere.*

Viren: Pl. von ↑Virus.

Virgel ['vɪrgl̩], die; -, -n [spätlat. virgula = Akzentzeichen, eigtl. = kleiner Zweig]: *Schrägstrich (zwischen zwei Wörtern od. Zahlen)* (z. B. Männer und/oder Frauen).

Virginia [vɪr'gi:nia, auch: vɪr'dʒi:nia], die; -, -s [nach dem Bundesstaat Virginia in den USA]: *lange, dünne, schwere Zigarre mit einem Mundstück aus Stroh;* ⟨Zus.:⟩ **Virginiatabak**, der: *eine Tabaksorte.*

Virginität [vɪrgini'tɛ:t], die; - [lat. virginitās, zu: virgo = Jungfrau] (bildungsspr. selten): *Jungfräulichkeit.*

viribus unitis ['vi:ribʊs u'ni:ti:s; lat.]: *mit vereinten Kräften.*

viril [vi'ri:l] ⟨Adj.⟩ [lat. virilis, zu: vir = Mann]: *[in bezug auf das Erscheinungsbild] in charakteristischer Weise männlich;* **Virilismus** [viri'lɪsmʊs], der; - (Med.): **1.** *Vermännlichung der Frau.* **2.** *vorzeitige Geschlechtsreife bei Knaben;* **Virilität** [...li'tɛ:t], die; - [lat. virīlitās] (Med.): *männliche [Zeugungs]kraft, Manneskraft, Männlichkeit;* **Virilstimme**, die; - [zu lat. virīlis (↑viril) in der Bed. „auf eine Person, auf den Mann kommend"]: *(bis ins 19. Jh.) Einzelstimme in verfassungsrechtlichen Kollegien.*

Virologe [viro...], der; -n, -n: *Wissenschaftler auf dem Gebiet der Virologie;* **Virologie**, die; - [zu ↑Virus u. ↑-logie]: *Wissenschaft u. Lehre von den Viren;* **virologisch** ⟨Adj.; o. Steig.⟩: *die Virologie betreffend;* **Virose** [vi'ro:zə], die; -, -n (Med.): svw. ↑Viruserkrankung.

virtual [vɪr'tua:l] ⟨Adj.; o. Steig.; nicht präd.⟩ (veraltet): *virtuell;* ⟨Abl.:⟩ **Virtualität** [vɪrtuali'tɛ:t], die; -, -en [frz. virtualité] (bildungsspr.): *innewohnende Kraft od. Möglichkeit;* **virtualiter** [vɪr'tua:litɐ] ⟨Adv.⟩ [mlat. virtualiter] (bildungsspr.): *als Möglichkeit;* **virtuell** [vɪr'tuɛl] ⟨Adj.; o. Steig.; nicht präd.⟩ [frz. virtuel < mlat. virtualis, zu lat. virtūs = Tüchtigkeit; Mannhaftigkeit, zu: vir, ↑viril]: *entsprechend seiner Anlage als Möglichkeit vorhanden, die Möglichkeit zu etw. in sich begreifend: im artikulierter oder zumindest -er Gegensatz der Interessen, Virtuelle Möglichkeiten der Wörter ausschöpfen (Wohmann, Absicht 427);* **virtuos** [vɪr'tuo:s] ⟨Adj.; -er, -este⟩ [rückgeb. aus ↑Virtuose]: *eine souveräne, vollendete Beherrschung der betreffenden Sache, [künstlerische] Fähigkeit erkennen lassend: ein -er Pianist; eine -e Leistung, Darstellung, Zeichnung; mit -em technischen Können; sein Spiel ist weniger v.; etw. v. meistern;* **Virtuose** [vɪr'tuo:zə], der; -n, -n [ital. virtuoso, subst. Adj. zu: virtuoso = fähig, tüchtig, zu: virtu < lat. virtūs, ↑virtuell]: *jmd. (gew. Instrumentalsolist), der eine [künstlerische] Technik mit vollkommener Meisterschaft beherrscht: er ist ein V. auf der Geige;* ⟨Abl.:⟩ **Virtuosentum** [...ntu:m], das; -s: *virtuose Begabung;* **Virtuosin**, die; -, -nen: w. Form zu ↑Virtuose; **Virtuosität** [vɪrtuozi'tɛ:t], die; -: *meisterhaft-vollendete Beherrschung einer [künstlerischen] Technik;* **Virtus** ['vɪrtʊs], die; - [lat. virtūs] (Ethik): *männliche Tüchtigkeit, Tapferkeit; Tugend.*

virulent [viru'lɛnt] ⟨Adj.; -er, -este; nicht adv.⟩ [lat. virulentus = giftig, zu: vīrus, ↑Virus]: **1.** (Med.) *(von Krankheitserregern) in schädlicher Weise aktiv, ansteckend (Ggs.: avirulent):* -e Tuberkelbazillen. **2.** (bildungsspr.) *sich gefahrvoll auswirkend:* -e Vorurteile; das Problem ist inzwischen v. geworden; **Virulenz** [...'lɛnts], die; - (bildungsspr.): *das Virulentsein;* **Virus** ['vi:rʊs], das, außerhalb der Fachspr. auch: der; -, Viren [lat. vīrus = Schleim, Saft, Gift]: *kleinstes [krankheitserregendes] Partikel, das nur auf lebendem Gewebe gedeiht.*

Virus-: ~**erkrankung**, die: *durch Viren hervorgerufene Erkrankung;* ~**forschung**, die: *Forschung auf dem Gebiet der Viren;* ~**grippe**, die: vgl. ~erkrankung; ~**infektion**, die: vgl. ~erkrankung, ~**krankheit**, die: vgl. ~erkrankung, ~**träger**, die: vgl. ~erkrankung, ~**träger**, der; -s, -: *Bazillenträger.*

Visa: Pl. von ↑Visum; **visa-, Visa-**: vgl. visum-, Visum-; **Visage** [vi'za:ʒə], die; -, -n [frz. visage, zu afrz. vis < lat. vīsus = Gesicht, Anblick, zu: vīsum, 2. Part. von:

vidēre = sehen]: **a)** (salopp abwertend) *Gesicht:* eine fiese, ekelhafte, entsetzliche, glatte V.; ich kann diese V. nicht sehen; jmdm. in die V. schlagen; **b)** (salopp) *Miene, Gesichtsausdruck:* eine enttäuschte V. machen; **Visagist** [viza'ʒɪst], der; -en, -en [frz. visagiste]: *Spezialist für die vorteilhafte Gestaltung des Gesichts mit den Mitteln der dekorativen Kosmetik;* **Visagistin**, die; -, -nen: w. Form zu ↑Visagist; **vis-à-vis** [viza'vi:; frz. vis-à-vis, eigtl. = Gesicht zu Gesicht]: **I.** ⟨Präp. mit Dativ⟩ *gegenüber* (I 1): sie saßen v. dem Büfett; der Park liegt dem Rathaus v. **II.** ⟨Adv.⟩ *gegenüber* (II): sie saßen im Abteil v.; v. vom Rathaus ist ein Park; sie wohnt gleich v. *(auf der anderen Straßenseite);* ist das Mädchen von v. *(drüben);* R da stehst du machtlos v. (↑machtlos); ⟨subst.:⟩ **Visavis** [-], das; - [...vi:(s)], - [...vi:s]: *Gegenüber.*

Visconte [vɪs'kɔntə], der; -, ...ti [ital. visconte]: *dem Vicomte entsprechender italienischer Adelstitel;* **Viscontessa** [vɪskɔn'tesa], die; -, ...tesse [ital. viscontessa]: w. Form zu ↑Visconte; **Viscount** ['vaɪkaʊnt], der; -s, -s [engl. viscount]: *dem Vicomte entsprechender englischer Adelstitel;* **Viscountess** ['vaɪkaʊntɪs], die; -, -es [...tɪsɪz; engl. viscountess]: w. Form zu ↑Viscount.

Visen: Pl. von ↑Visum; **visibel** [vi'zi:bl̩] ⟨Adj.; o. Steig.; nicht adv.⟩ [(frz. visible <) (spät)lat. visibilis = sichtbar, zu: vīsum, ↑Visage] (Fachspr.): *sichtbar (im Sichtbarkeitsbereich etwa des Lichtmikroskops)* (Ggs.: invisibel); **Visier** [vi'zi:ɐ], das; -s, -e [1: spätmhd. visier(e) < (m)frz. visière, zu ↑Visage; 2: frz. visière, zu: viser, ↑visieren]: **1. a)** *beweglicher, das Gesicht bedeckender, mit Sehschlitzen versehener Teil des Helms:* das V. herunterlassen, herunterschlagen, aufschlagen, öffnen; mit geschlossenem, offenem V. kämpfen; ***das V. herunterlassen** *(sich zu bestimmten Fragen nicht äußern, um keinen Einblick in sein Inneres zu gewähren o. ä.);* **mit offenem V. kämpfen** *(seine Absichten als Gegner klar zu erkennen geben);* **b)** *visierähnlicher Teil des Schutzhelms für Rennfahrer u. Zweiradfahrer.* **2.** *Vorrichtung zum Zielen an Feuerwaffen u. anderen Geräten (z. B. Kimme u. Korn):* ein verstellbares V.; der Jäger bekam einen Bock ins V., hatte einen Bock im V.; ***etw. ins V. fassen** *(seinen Blick auf etw. richten);* **jmdn. ins V. nehmen** (↑¹Korn 5).

Visier-: ~**einrichtung**, die: *dem genauen Anvisieren des Ziels dienende Einrichtung an [Hand]feuerwaffen;* ~**fernrohr**, das (Optik): *Hilfsfernrohr zum Ausrichten eines astronomischen Fernrohrs auf ein engbegrenztes Zielgebiet;* ~**linie**, die (Optik): *Verbindungslinie zweier sich für einen Beobachter deckender Punkte.*

visieren [vi'zi:rən] ⟨sw. V.; hat⟩ [frz. viser = aufmerksam beobachten, zielen, über das Vlat. zu lat. vīsum, ↑Visage; 3: zu ↑Visum]: **1.** *etw. als Ziel ins Auge fassen, auf etw. zielen:* die Pistole in Augenhöhe halten u. v.; er visierte auf seinen Kopf; ⟨auch mit Akk.-Obj.:⟩ die Mitte der Scheibe, den Gegner v.; Ü einen Staatsstreich, ein neues Betätigungsfeld v. *(ins Auge fassen);* sie visierte das Ausstellungsobjekt *(richtete ihren Blick darauf).* **2.** (selten) *eichen, ausmessen.* **3.** (selten) *(ein Dokument, einen Paß) mit einem Visum versehen.*

Vision [vi'zio:n], die; -, -en [lat. visio (Gen.: visiōnis = das Sehen; Anblick; Erscheinung, zu: vīsum, ↑Visage): **a)** *übernatürliche Erscheinung als religiöse Erfahrung:* die V. des Apokalypse; **b)** *optische Halluzination:* eine beängstigende V.; immer wieder narrten ihn -en; sie hat öfter -en; **c)** *in jmds. Vorstellung, in bezug auf Zukünftiges entworfenes Bild: eine dichterisch großartige V. der Zukunft, eines geeinten Europas, vom Übermenschen;* er wollte seine künstlerische, politische, patriotische V. verwirklichen; **visionär** [vizjo'nɛ:ɐ] ⟨Adj.; o. Steig. ungebr.⟩ [vgl. frz. visionnaire] (bildungsspr.): **a)** *zu einer Vision gehörend, dafür charakteristisch; in der Art einer Vision:* eine -e Erscheinung; **b)** *sich in einer Vision, in Visionen ausdrückend; seherisch:* ein -er Maler; etw. mit -er Kraft gestalten; -e Erscheinung; II -e V. (bildungsspr.): *visionär begabter Mensch, bes. Künstler,* **Visitation** [vizita'tsjo:n], die; -, -en [frz. visitation < lat. visitātio = Besichtigung, zu: visitāre, ↑visitieren]: **1.** *Durchsuchung (z. B. des Gepäcks, der Kleidung [auf Schmuggelware]):* eine V. vornehmen. **2.** svw. ↑Kirchenvisitation; **b)** (veraltend) *Besuch des Schulrats zur Überprüfung des Unterrichts;* **Visitator** [...'ta:tor, auch: ...to:ɐ], der; -s, -en [...ta'to:rən]: *jmd., der eine Visitation (2) vornimmt;* **Visite** [vi'zi:tə, auch:

...zɪtə], die; -, -n [frz. visite, zu: visiter < lat. vīsitāre, ↑visitieren]: **1. a)** *regelmäßiger Besuch des Arztes an den Krankenbetten einer Station [in Begleitung der Assistenzärzte u. der Stationsschwester]:* die morgendliche, wöchentliche V.; um 10 Uhr ist V.; der Arzt macht gerade V.; **b)** *Visite* (1 a) *machender Arzt nebst Assistenzärzten u. Stationsschwester:* in einer halben Stunde kommt die V.; die V. begegnete ihm auf dem Flur. **2.** (bildungsspr. veraltend) *[Höflichkeits]besuch:* bei jmdm. V. machen; ⟨Zus. zu 2:⟩ **Visitenkarte,** die: *kleine Karte mit aufgedrucktem Namen u. aufgedruckter Adresse, die man jmdm. aushändigt, damit er sich gegebenenfalls an einen wenden kann; Besuchskarte:* jmdm. seine V. geben, überreichen; Ü saubere Gardinen sind die V. der Hausfrau *(lassen auf den ersten Blick die gute Hausfrau erkennen);* * **seine V. hinterlassen** (verhüll. spött.; *als Gast o. ä. irgendwo Spuren von Unsauberkeit hinterlassen, etw. beschmutzen);* **visitieren** [vizi'ti:rən] ⟨sw. V.; hat⟩ [frz. visiter = besichtigen; besuchen < lat. visitāre = besichtigen, zu: vīsum, ↑Visage]: **1.** *auf Grund eines bestimmten Verdachts jmds. Kleidung, Gepäck, Wohnung durchsuchen:* die Reisenden wurden bis aufs Hemd visitiert. **2.** *bei Überprüfung besichtigen, besuchen:* die Wachen, die Pässe v.; Ü er visitierte die Speisekammer; **Visitkarte** [vi-'zi:t-], die; -, -n (österr.): ↑Visitenkarte.

viskos [vɪs'ko:s], (selten:) **viskös** [vɪs'kø:s] ⟨Adj.; o. Steig.; nicht adv.⟩ [spätlat. viscōsus = klebrig, zu lat. viscum = Vogelleim] (Chemie): *zähflüssig, leimartig;* **Viskose** [vɪs'ko:zə], die; - (Chemie): *viskose Zelluloseverbindung als Zwischenprodukt bei der Herstellung von Zellwolle u. Reyon;* ⟨Zus.:⟩ **Viskosefaser,** die: *Chemiefaser aus Viskose;* **Viskoseschwamm,** der: *aus Viskose hergestellter Schwamm;* **Viskosimeter** [vɪskozi-], das; -s, - [↑-meter] (Fachspr.): *Meßgerät zur Bestimmung der Viskosität von Flüssigkeiten u. Gasen;* **Viskosimetrie,** die; - [↑-metrie] (Chemie, Technik): *Lehre von der Viskosität u. ihrer Messung;* **Viskosität** [...i'tɛ:t], die; - (Chemie, Technik): *Zähflüssigkeit; Zähigkeit von Flüssigkeiten u. Gasen:* die V. von Öl.

Vis major ['vi:s 'ma:jɔr], die; -- [lat.] (jur.): *höhere Gewalt* (↑Gewalt 3).

Vista ['vɪsta], die; - [ital. vista = Sicht, zu: visto, 2. Part. von: vedere < lat. vidēre = sehen] (Bankw.): *das Vorzeigen eines Wechsels;* vgl. a vista, a prima vista; ⟨Zus.:⟩ **Vistawechsel,** der (Bankw.): svw. ↑Sichtwechsel.

Vistra Ⓦ ['vɪstra], die; - [Kunstwort]: *Zellwolle aus Viskose.*

visualisieren [vizuali'zi:rən] ⟨sw. V.; hat⟩ [engl. to visualize, zu: visual < spätlat. visuālis, ↑visuell] (Werbespr.): *auf optisch ansprechende Weise darstellen:* die Aussage eines Werbeprospekts v.; ⟨Abl.:⟩ **Visualisierung,** die; -, -en (Werbespr.); ⟨Zus.:⟩ **Visualizer** [vizuəlaɪzə, auch: 'viz...], der; -s, - [engl. visualizer] (Werbespr.): *Fachmann für die graphische Gestaltung von Werbeideen;* **visuell** [vi'zuɛl] ⟨Adj.; o. Steig.⟩ [frz. visuel < spätlat. visuālis = zum Sehen gehörend, zu lat. vīsus, ↑Visage] (bildungsspr.): *den Gesichtssinn betreffend, ansprechend, dadurch vermittelt; auf dem Weg über das Sehen:* eine -e Erfahrung, Information, Methode; er ist ein -er Typ *(Menschentyp, der Gesehenes besser behält als Gehörtes);* **Visum** ['vi:zom], das; -s, Visa u. Visen [zu lat. vīsum, ↑Visage]: *Urkunde [in Form eines Vermerks im Paß] über die Genehmigung des Grenzübertritts; Sichtvermerk:* das V. ist abgelaufen; ein V. beantragen, erteilen, verweigern; für dieses Land benötigen Sie kein V. mehr; sich ein V. beschaffen.

visum-, Visum-: ~**antrag,** der: *Antrag auf ein Visum;* ~**frei** ⟨Adj.; o. Steig.⟩: *kein Visum erfordernd; ohne Visum; sichtvermerkfrei:* die Ein- und Ausreise ist in diesen Ländern v.; ~**zwang,** der ⟨o. Pl.⟩: *Verpflichtung, beim Grenzübertritt ein Visum vorzuweisen.*

viszeral [vɪstse'ra:l] ⟨Adj.; o. Steig.⟩ [spätlat. viscerālis = innerlich] (Med.): *die Eingeweide betreffend.*

Vita ['vi:ta], die; -, Viten u. Vitae ['vi:tɛ; lat. vīta]: **a)** (Fachspr.) *Lebensbeschreibung [antiker u. mittelalterlicher Persönlichkeiten u. Heiliger]:* die V. des heiligen Benedikt; **b)** (bildungsspr.) *Leben[slauf] eines Menschen:* seine V. schreiben; er verschwieg Fakten aus seiner V.; **Vita activa** [- ak'ti:va], die; -- [lat.; ↑aktiv] (Philos.): *tätiges Leben;* **Vita contemplativa** [- kɔntəmpla'ti:va], die; -- [lat.; ↑kontemplativ] (Philos.): *kontemplatives Leben;* **vital** [vi'ta:l] ⟨Adj.⟩ [frz. vital < lat. vītālis = zum Leben gehörig]: **1.** *voller Lebenskraft, im Besitz seiner vollen Leistungskraft, Widerstandskraft:* ein -er Mensch; sie ist noch v. **2.** ⟨nur attr.⟩ *von*

entscheidender Wichtigkeit, großer Bedeutung; lebenswichtig:* jmds. -e Interessen, Bedürfnisse.

Vital-: ~**färbung,** die (Fachspr.): *Färbung lebender Zellen u. Gewebe zur mikroskopischen Untersuchung;* ~**funktion,** die (Med.): *lebenswichtige Körperfunktion* (z. B. Atmung, Herztätigkeit); ~**kapazität,** die ⟨o. Pl.⟩ (Med.): *Fassungsvermögen der Lunge an Atemluft.*

Vitalienbrüder [vi'ta:ljən...], **Viktualienbrüder** [vɪk'tua:-ljən...] ⟨Pl.⟩ [eigtl. = Lebensmittelbrüder (da sie das belagerte Stockholm mit Lebensmitteln versorgten)] (hist.): *Freibeuter, Seeräuber in der Ost- u. Nordsee im 14./15. Jh.;* **vitalisieren** [vitali'zi:rən] ⟨sw. V.; hat⟩ [vgl. frz. vitaliser, engl. to vitalize] (bildungsspr.): *beleben, anregen;* **Vitalismus** [vita'lɪsmʊs], der; -: *naturphilosophische Richtung, die im Unterschied zum Mechanismus* (3) *ein immaterielles Prinzip od. einen eigenen substantiellen Träger alles Lebendigen annimmt;* **Vitalist** [...'lɪst], der; -en, -en: *Vertreter des Vitalismus;* **vitalistisch** [...'lɪstɪf] ⟨Adj.; o. Steig.⟩: *den Vitalismus betreffend, dazu gehörend, darauf beruhend;* **Vitalität** [vitali'tɛ:t], die; - [frz. vitalité < lat. vītālitās]: *das Vitalsein:* V. besitzen, ausstrahlen; er ist ein Mensch von starker, großer V.; **Vitamin** [vita'mi:n], das; -s, -e [Kunstwort aus lat. vīta (↑Vita) u. ↑Amin]: *die biologischen Vorgänge im Organismus regulierender, lebenswichtiger, vorwiegend in Pflanzen gebildeter Wirkstoff, der mit der Nahrung zugeführt wird:* Vitamin A, C; Gemüse enthält -e; ***Vitamin B** [- 'be:] (ugs. scherzh.; *Beziehungen* [; scherzh. Anlehnung an den Anfangsbuchstaben von „Beziehungen").

vitamin-, Vitamin-: ~**arm** ⟨Adj.⟩: *arm an Vitaminen:* -e Kost; sich v. ernähren; ~**forschung,** die ⟨o. Pl.⟩: vgl. Hormonforschung; ~**gehalt,** der: ¹Gehalt (2) *an Vitaminen;* ~**haushalt,** der: vgl. Hormonhaushalt; ~**mangel,** der ⟨o. Pl.⟩; ~**präparat,** das: *Vitamine in konzentrierter Form enthaltendes Arzneimittel;* ~**reich** ⟨Adj.⟩: vgl. ~arm; ~**spender,** der: *vitaminreiches Nahrungsmittel;* ~**spritze,** die: vgl. Hormonspritze; ~**stoß,** der: *Zufuhr von Vitaminen od. eines Vitamins in großer Menge;* ~**tablette,** die.

vitaminieren [vitami'ni:rən] ⟨sw. V.; hat⟩: *(Nahrungsmittel) mit Vitaminen anreichern;* ⟨Abl.:⟩ **Vitaminierung,** die; -, -en ⟨Pl. selten⟩; **vitaminisieren** [...ini'zi:rən] ⟨sw. V.; hat⟩: selten für ↑vitaminieren; ⟨Abl.:⟩ **Vitaminisierung,** die; -, -en ⟨Pl. selten⟩: selten für ↑Vitaminierung.

vite [vɪt], **vitement** [vɪt'mã:] ⟨Adv.⟩ [frz. vite, vitement] (Musik): *schnell, rasch.*

Vitia Pl. von ↑Vitium.

Vitia Pl. von ↑Vitium; **vitiös** [vi'tsjø:s] ⟨Adj.; -er, -este⟩ [lat. vitiōsus, zu: vitium, ↑Vitium] (bildungsspr. veraltet): **a)** *fehler-, lasterhaft;* **b)** *bösartig;* **Vitium** ['vi:tsjom], das, -s, Vitia ['vi:tsja] [lat. vitium = Fehler, Schaden] (Med.): *organischer Fehler od. Defekt.*

Vitrage [vi'tra:ʒə], die; -, -n [frz. vitrage, zu: vitre, ↑Vitrine] (veraltet): *Scheibengardine;* **Vitrine** [vi'tri:nə], die; -, -n [frz. vitrine, unter Einfluß von: vitre = Glas-, Fensterscheibe umgebildet aus: verrine = Glaskasten, zu spätlat. vitrinus = gläsern, zu lat. vitrum = Glas]: **a)** svw. ↑Schaukasten: die -n eines Museums, [Lichtspiel]theaters, Geschäfts; antike Funde, Bücher in -n ausstellen; **b)** svw. ↑Glasschrank: Porzellan in der V. aufbewahren; **Vitriol** [vi'trjo:l], das, -s, -e [mlat. vitriolum, zu lat. vitrum = Glas; nach der Ähnlichkeit kristallisierten Eisensulfats mit (grünem) Glas] (Chemie veraltet): *Kristallwasser enthaltendes Sulfat eines zweiwertigen Metalls;* ⟨Zus.:⟩ **vitriolhaltig** ⟨Adj.⟩: nicht adv.); **Vitriollösung,** die ⟨o. Pl.⟩.

Vitzliputzli [vɪtsli'pʊtsli], der; -[s] [entstellt aus dem Namen des aztekischen Gottes Huitzilopochtli] (landsch.): **1.** *Schreckgestalt, Kinderschreck.* **2.** (verhüll.) *Teufel.*

vivace [vi'va:tʃə] ⟨Adv.⟩: più vivace [pju: -], vivacissimo [viva-'tʃisimo] [ital. vivace < lat. vīvāx (Gen.: vīvācis) = lebenskräftig, zu ↑leben] (Musik): *lebhaft, schnell;* ⟨subst.:⟩ **Vivace** [-], das; -, - (Musik): *lebhaftes, schnelles Tempo;* **vivacissimo:** ↑vivace; **vivant!** ['vi:vant; lat., zu: ↑vivat] (bildungsspr.): *sie sollen leben!;* **vivant sequentes!** [- ze'kvɛnte:s; lat.] (bildungsspr.): *die nach uns Kommenden sollen leben!;* **Vivarium** [vi'va:rjom], das; -s, ...ien [...jən; lat. vīvārium, das = Behälter, in dem kleinere Tiere gehalten werden. 2. Gebäude [in einem zoologischen Garten], in dem Vivarien (1) untergebracht sind] (bildungsspr.): *zu lebenden Tieren gehörig, zu: vīvus = lebend(ig)]: 1. Behälter, in dem kleinere Tiere gehalten werden.* **2.** *Gebäude [in einem zoologischen Garten], in dem Vivarien* (1) *untergebracht sind]* **vivat!** ['vi:vat; lat., zu: vīvere = leben] (bildungsspr. veraltend): *er, sie, es lebe!;* ⟨subst.:⟩ **Vivat** [-],

das; -s, -s (bildungsspr. veraltend): *Hochruf; Lebehoch;* **vivat, crescat, floreat** [- 'krɛskat 'floːreat; lat., zu: vivere = leben, crescere = wachsen, florēre = blühen) (Studentenspr.): *er, sie, es lebe, wachse, blühe!*

Vivianit [vivja'niːt, auch: ...nɪt], das; -s, -e [nach dem brit. Mineralogen J. G. Vivian (19. Jh.)]: svw. ↑Blaueisenerz.

vivipar [vivi'paːg] ⟨Adj.; o. Steig.; nicht adv.⟩ [1: spätlat. vīviparus, zu lat. vīvus (↑Vivarium) u. parere = gebären]: **1.** (Biol.) svw. ↑lebendgebärend. **2.** (Bot.) *(von Pflanzensamen) auf der Mutterpflanze auskeimend;* **Viviparie** [vivipa-'riː], die; - (Biol.): **1.** (Zool.) *geschlechtliche Fortpflanzung durch Gebären von lebenden Jungen.* **2.** (Bot.) *regelmäßiges Auskeimen von Samen auf der Mutterpflanze;* **Vivisektion,** die; -, -en (Fachspr.): *Eingriff am lebenden Tier zu Forschungszwecken;* **vivisezieren** ⟨sw. V.; hat⟩ (Fachspr.): *eine Vivisektion vornehmen;* **vivo** ['viːvo] ⟨Adv.⟩ [ital. vivo < lat. vīvus, ↑Vivarium] (Musik): *lebhaft.*

Vize ['fiːtsə, seltener: 'viːtsə], der; -s, -s [Kurzwort an Stelle einer Zus. mit ↑ ¹²Vize-] (ugs.): *Stellvertreter;* **¹Vize-** [lat. vice = an Stelle von, eigtl. Ablativ Sg. von: vicis (Gen.) = Wechsel, Platz, Stelle]: in Zus. auftretendes Best. mit der Bed. „stellvertretend", z. B. Vizebürgermeister, -vorstand.

²Vize-: ~**admiral,** der: **a)** ⟨o. Pl.⟩ *zweithöchster Offiziersdienstgrad der Marine;* **b)** *Offizier mit dem Dienstgrad des Vizeadmirals* (a); ~**kanzler,** der: *Stellvertreter des Kanzlers;* ~**könig,** der (früher): *Generalgouverneur od. Statthalter als Vertreter des Monarchen;* ~**konsul,** der: vgl. ~kanzler; ~**meister,** der: *jmd., der nach dem Meister in einem sportlichen Wettkampf zweiter geworden ist,* dazu: ~**meisterschaft,** die; ~**präsident,** der: vgl. ~kanzler.

vizinal [vitsi'naːl] ⟨Adj.; o. Steig.; meist attr.⟩ [lat. vīcinālis, zu: vicinus = Nachbar] (veraltet): *nachbarlich, angrenzend;* ⟨Zus.:⟩ **Vizinalweg,** der (veraltet): *Verbindungsweg zwischen zwei Orten; Nebenweg (im Ggs. zur Hauptstraße).*

Viztum ['fitstuːm, auch: 'viːts...], der; -s, -e [mhd. viztuom < mlat. vicedominus, aus ↑ ¹Vize- u. ↑Dominus]: *(im MA.) Vermögensverwalter geistlicher, seltener auch weltlicher Herrschaften* (3).

Vlies [fliːs], das; -es, -e [niederl. vlies; schon mhd. vlius, vlus = Schaffell; vgl. Flausch]. **1.** *zusammenhängende Wolle eines Schafes [nach der Schur]:* ein dichtes, weiches Vlies; das Goldene Vlies (griech. Myth.: *Fell des von Phrixos für seine Errettung geopferten goldenen Widders, das die Argonauten rauben).* **2.** *breite Lage, Schicht aus aneinanderhaftenden Fasern, die u. a. als Einlage* (2) *verwendet wird;* **Vlieseline** ⓦ [fliːzə'liːnə], die; - [Kunstwort]: *an Stelle von Steifleinen verwendeter Vliesstoff [der aufgebügelt wird];* **Vliesstoff,** der; -[e]s, -e: *durch Verkleben von Vliesen* (2) *hergestellter Stoff für Einlagen* (2) *u. a.*

V-Mann ['fau-], der; -[e]s, V-Leute u. V-Männer [kurz für ↑Verbindungs-, Vertrauensmann (4)]: *geheimer Informant* (1), *Agent einer Organisation, bes. der Polizei.*

Voces: Pl. von ↑Vox.

Vogel ['foːgl̩], der; -s, Vögel ['føːgl̩; mhd. vogel, ahd. fogal, viell. zu ↑fliegen]: **1.** ⟨Vkl. ↑Vögelchen, Vög[e]lein⟩ *gefiedertes, zweibeiniges Wirbeltier mit Flügeln u. einem Schnabel:* ein kleiner, großer, bunter, zahmer, exotischer V.; der V. fliegt, flattert, schwingt sich in die Lüfte, hüpft von Ast zu Ast, singt, zwitschert, wird flügge, nistet, brütet, mausert sich; jmdm. fliegt ein V. zu; diese Vögel ziehen im Herbst nach dem Süden; einen V. fangen, fliegen lassen; die Vögel füttern; der V. (ugs. scherzh.: *die Gans od. Ente)* brutzelte schon im Ofen; R friß, V., oder stirb! (ugs.: *es bleibt keine andere Wahl;* damit ein Vogel zahm wurde, erhielt er nur eine Art Futter); der V. ist ausgeflogen (ugs.: 1. *jmd., den man sucht od. besuchen will, ist nicht anzutreffen.* 2. *jmd. hat sich davongemacht);* * **[mit etw.]** **den V.** abschießen (ugs.: *alles, was sonst noch von andern geboten, vorgewiesen wird, durch Art, Größe o. ä. in extremer Weise übertreffen;* mit Bezug auf das Vogelschießen); **einen V. haben** (salopp: *nicht recht bei Verstand sein; seltsame Ideen haben;* zu älter Vogel = fixe Idee); **jmdm. den/einen V. zeigen** *(sich an die Stirn tippen u. damit jmdm. zu verstehen geben, daß man ihn für nicht recht bei Verstand hält).* **2.** (salopp, oft scherzh.) *durch seine sonderbare, seltsame Art auffallender Mensch:* ein lustiger, lockerer, komischer, seltsamer, schräger, linker V.; so ein V. bist du also! **3.** (Fliegerspr.) *Flugzeug:* der V. hebt ab, setzt auf, schmiert ab.

vogel-, Vogel-: ~**art,** die (4 b) *von Vögeln:* heimische -en; ~**auge,** das: *rundes, starr blickendes Auge eines Vogels;* ~**bauer,** das, auch: der [mhd. vogelbūr; zu ↑ ²Bauer]: svw. ↑~käfig; ~**beerbaum,** der: svw. ↑Eberesche; ~**beere,** die [wegen der urspr. Verwendung als Köder beim Vogelfang]: *Frucht der Eberesche;* ~**beringung,** die: *Beringung von Vögeln [mit metallenen Fußringen] zu Forschungszwecken;* ~**dreck,** der (ugs.): *Kot von Vögeln;* ~**dunst,** der (Jägerspr.): svw. ↑Dunst (2); ~**ei,** das; ~**fang,** der ⟨o. Pl.⟩: vgl. Fischfang, dazu: ~**fänger,** der; ~**feder,** die; ~**flug,** der; ~**fraß,** der: *Fraß* (2) *von Vögeln:* durch V. vernichtet werden; ~**frei** ⟨Adj.; o. Steig.; nicht adv.⟩ [eigtl. = den Vögeln (zum Fraß) freigegeben wie ein Gehenkter] (früher): *im Zustand völliger Recht- u. Schutzlosigkeit; rechtlos u. geächtet:* jmdn. für v. erklären; ~**fuß,** der: svw. ↑Serradella; ~**futter,** das: *¹Futter für Vögel;* ~**gesang,** der ⟨o. Pl.⟩: *Gesang* (1 b) *von Vögeln;* ~**geschrei,** das: vgl. ~gesang; ~**gesicht,** das: *Gesicht mit abnorm kleinem Unterkiefer;* ~**gezwitscher,** das: vgl. ~gesang; ~**haus,** das: vgl. Affenhaus; ~**häuschen,** das: svw. ↑Futterhäuschen; ~**herd,** der [spätmhd. vogelhert, die Vorrichtung wurde wegen der Form mit einem Herd verglichen] (veraltet): vgl. ~käfig; ~**käfig,** der ⟨o. Pl.⟩: vgl. ↑Käfig (b); ~**kirsche** [vgl. ~miere], die: *Wildform der Herzkirsche u. Knorpelkirsche mit kleinen, schwarzen, bittersüß schmeckenden Früchten;* ~**kunde,** die ⟨o. Pl.⟩: *Teilgebiet der Zoologie, das sich mit den verschiedenen Vogelarten befaßt; Ornithologie,* dazu: ~**kundler** [-kʊntlɐ], der; -s, -: *Wissenschaftler auf dem Gebiet der Vogelkunde; Ornithologe;* ~**kundlich** [-kʊntlɪç] ⟨Adj.; o. Steig.; nicht präd.⟩: *die Vogelkunde betreffend; ornithologisch;* ~**laut,** der: vgl. Tierlaut; ~**leim,** der: *Leim, mit dem Leimruten für den Vogelfang bestrichen werden;* ~**miere,** die: *als Unkraut verbreitete, Vögeln als Nahrung dienende Sternmiere;* ~**milbe,** die, dazu: ~**milbenkrätze,** die ⟨o. Pl.⟩: *durch Vogelmilben verursachter, juckender Hautausschlag; Gamasidiose;* ~**mist,** der: svw. ↑Guano; ~**nest,** das; ~**netz,** das: *Netz zum Vogelfang;* vgl. Tiraß; ~**paradies,** das (emotional): *Gebiet, in dem Vögel in großer Schar ungestört brüten können;* ~**perspektive,** die [nach frz. à vue d'oiseau = aus der Sicht eines Vogels]: *Schau von einem sehr hoch gelegenen Blickpunkt aus, Sicht von hoch oben, bei der man einen Überblick gewinnt;* ~**reuse,** die: vgl. Fischreuse; ~**ruf,** der: svw. ↑~laut; ~**schar,** die: vgl. Schar (o. Pl.): vgl. die: **1.** svw. ↑~perspektive. **2.** (Rel.) *Deutung der Zukunft aus der Art des Vogelflugs;* vgl. Auspizium; ~**scheuche,** die: *mit alter Kleidung behängtes Gestell, Kreuz aus Holz, das durch seine Ähnlichkeit mit einer menschlichen Gestalt auf Feldern u. in Gärten die Vögel fernhalten soll:* sie sieht [in dem Aufzug] aus wie eine V.; *(eine dürre, häßliche, nachlässig od. geschmacklos gekleidete Person);* ~**schießen,** das: *Schützenfest, bei dem nach einem hölzernen Vogel auf einer hohen Stange geschossen wird;* ~**schlag,** der ⟨Pl. selten⟩: *heftiger Aufprall eines Vogels auf ein fliegendes Flugzeug;* ~**schrei,** der: vgl. ~laut; ~**schutz,** der: *(gesetzlich festgelegte) Maßnahmen zum Schutz, zur Erhaltung der Vogelwelt,* dazu: ~**schutzgebiet,** das: vgl. Tierschutzgebiet, ~**schutzwarte,** die: *die Einrichtung für Vogelschutz u. Vogelkunde;* ~**schwarm,** der: vgl. ~schar; ~**schwinge,** die: svw. ↑Schwinge (1 a); ~**steller,** der: svw. ↑~fänger; ~**stimme,** die: vgl. ~laut; ~**Strauß-Politik** [mit Bindestrichen] [---- ---], die ⟨o. Pl.⟩: *Art des Vorgehens, Verhaltens, bei der man eine Gefahr nicht sehen will, den Kopf in den Sand steckt;* vgl. Kopf (1); ~**warte,** die: *Einrichtung, Institut für Vogelkunde;* ~**welt,** die ⟨o. Pl.⟩: vgl. Tierwelt; ~**züchter,** der: vgl. Tierzüchter; ~**zug,** der: *jahreszeitlich bedingtes Fortziehen u. Zurückkehren bestimmter Vogelarten;* vgl. Migration (1 a).

Vögelchen ['føːglçən], **Vögelein** ['føːgəlajn] (selten), **Vöglein** ['føːglajn], das; -s, - [mhd. vogel(l)īn]: **1.** ↑Vogel (1). **2.** fam. Anrede für ein Kind, Mädchen; **vogelig** ['foːgəlɪç] ⟨Adj.⟩ (salopp): *ulkig* (b): ihr neuer Freund ist ziemlich v.; **vögeln** ['føːgl̩n] ⟨sw. V.; hat⟩ [mhd. vogelen = begatten (vom Vogel)] (vulg.): **a)** svw. ↑koitieren (a): auf der Couch v.; er wollte mit ihr v.; **b)** *den Geschlechtsakt mit jmdm. vollziehen:* ich läßt sich nicht v.; er hat sie im Auto gevögelt; **Vogelsalat** ['foːgəl-], der; -[e]s, -e (österr.): *Feldsalat, Rapunzelsalat;* **Vöglein:** ↑Vögelchen; **Vogler** ['foːglɐ], der; -s, - [mhd. vogelære, ahd. fogalāri] (veraltet): *Vogelfänger, -steller:* Heinrich der V.

Vogt [foːkt], der; -[e]s, Vögte ['føːktə; mhd. vog(e)t, ahd.

fogat < mlat. vocatus < lat. advocātus, ↑Advokat]: **1.** (früher) *landesherrlicher Verwaltungsbeamter.* **2.** (schweiz. veraltet) *Vormund;* ⟨Abl. zu 1:⟩ **Vogtei** [fo:k'tai̯], die; -, -en [mhd. vogetîe]: **a)** *Amt eines Vogts;* **b)** *Amtssitz eines Vogts.*

Vogue [vo:k, frz.: vɔg], die; - [frz. vogue, ↑en vogue] (bildungsspr. veraltet): *Ansehen, Beliebtheit.* Vgl. en vogue.

voilà [vo̯a'la; frz. voilà, zu: voir = sehen u. là = da, dort] (bildungsspr.): *sieh da!; da haben wir es!*

Voile [vo̯a:l], der; -, -s [frz. voile, eigtl. = Schleier < lat. vēlum, ↑Velum]: *feinfädiger, poröser Kleider- od. Gardinenstoff [in Leinwandbindung];* ⟨Zus.:⟩ **Voilekleid,** das.

Voix mixte [vo̯a'mikst], die; - - [frz., eigtl. = gemischte Stimme] (Musik): *Register* (3 b) *im Bereich des Übergangs von der Brust- zur Kopfstimme mit Ausgleich zwischen beiden Resonanzbereichen.*

Vokabel [vo'ka:bl̩], die, österr. auch: das; -, -n [lat. vocābulum = Benennung, zu: vocāre = rufen, nennen, vgl. Vokal]: **a)** *einzelnes Wort in einer fremden Sprache:* [lateinische] -n lernen; frag mich doch bitte mal die -n ab; **b)** *Bezeichnung, Ausdruck; Begriff, wie er sich in einem Wort manifestiert:* die großen -n der Politik; ⟨Zus. zu a:⟩ **Vokabelheft,** das: *Schreibheft [im Oktavformat], in das beim Erlernen einer fremden Sprache die Vokabeln mit ihren Bedeutungen eingetragen werden;* **Vokabelschatz,** der: *Wortschatz in einer fremden Sprache:* über einen großen V. verfügen; **Vokabular** [vokabu'la:ɐ̯], das; -s, -e [2: spätlat. vocābulārium]: **1.** (bildungsspr.) *Wortschatz, dessen man sich bedient, der zu einem bestimmten [Fach]bereich gehört:* das soziologische V.; das V. der Intellektuellen, der Linken; er hat ein rüdes V. (*drückt sich auf eine grobe, ungehobelte Art aus*); einen Ausdruck in sein V. aufnehmen. **2.** *Wörterverzeichnis;* **Vokabularium** [...'la:ri̯ʊm], das; -s, ...ien [...i̯ən] (veraltet): *Vokabular;* **vokal** [vo'ka:l] ⟨Adj.; o. Steig.⟩ [lat. vōcālis (littera) = stimmreich(er), tönend(er Buchstabe), zu: vōx (Gen.: vōcis) = Stimme] (Sprachw.): *Laut, bei dessen Artikulation die Atemluft verhältnismäßig ungehindert ausströmt; Selbstlaut* (Ggs.: Konsonant).

Vokal-: ~**harmonie,** die ⟨o. Pl.⟩ (Sprachw.): *Beeinflussung eines Vokals durch einen benachbarten anderen Vokal;* ~**komposition,** die: vgl. ~musik; ~**konzert,** das: vgl. ~musik; ~**musik,** die: *von einer od. mehreren Singstimmen mit od. ohne Instrumentalbegleitung ausgeführte Musik* (Ggs.: Instrumentalmusik); ~**part,** der: vgl. Singstimme (a); ~**solist,** der: svw. ↑Gesangssolist; ~**stück,** das: vgl. ~musik; ~**werk,** das: vgl. ~musik.

Vokalisation [vokaliza'tsi̯o:n], die; -, -en (Musik): *Bildung u. Aussprache der Vokale beim Singen;* **vokalisch** ⟨Adj.; o. Steig.⟩ (Sprachw.): *den Vokal betreffend, damit gebildet; selbstlautend:* ein Wort mit -em Anlaut; **Vokalise** [voka-'li:zə], die; -, -n [frz. vocalise, zu: vocaliser = vokalisieren] (Musik): *Gesangsübung auf Vokale od. Silben;* **vokalisieren** [vokali'zi:rən] ⟨sw. V.; hat⟩ (Musik): *beim Singen die Vokale bilden u. aussprechen;* **Vokalismus** [...'lɪsmʊs], der; - (Sprachw.): *System, Funktion der Vokale;* **Vokalist** [...'lɪst], der; -en, -en: *Sänger* (Ggs.: Instrumentalist); **Vokalistin,** die; -, -nen: w. Form zu ↑Vokalist; **Vokation** [voka'tsi̯o:n], die; -, -en [lat. vocātio] (bildungsspr.): *Berufung in ein Amt;* **Vokativ** [vo:kati:f], der; -s, ...i:və; lat. (casus) vocātīvus] (Sprachw.): *Kasus der Anrede.*

Voland ['fo:lant], der; -[e]s [mhd., mniederd. vālant, wohl eigtl. = der Schreckende] (veraltet): *Teufel:* Junker V.

Volant [vo'lã:], der; -s, -s [frz. volant, 1. Part. von: voler < lat. volāre = fliegen, also eigtl. = fliegend; beweglich]: **1.** *als Besatz [auf weiten Röcken] auf- od. angesetzter, angerauster Stoffstreifen.* **2.** (veraltend, noch im Automobilsport) *Steuerrad eines Kraftwagens;* **Vol-au-vent** [volo'vã:], der; -, -s [frz. vol-au-vent, eigtl. = Flug im Wind] (Kochk.): *hohle Pastete aus Blätterteig, die mit feinem Ragout gefüllt wird;* **Voliere** [vo'lje:rə], die; -, -n [frz. volière, zu: voler < lat. volāre, ↑Volant]: *besonders großer Vogelkäfig, in dem die Vögel fliegen können.*

Volk [fɔlk], das; -[e]s, Völker ['fœlkɐ; mhd. volc, ahd. folc, wahrsch. eigtl. = viele]: **1.** *durch gemeinsame [Sprache] Kultur u. Geschichte verbundene große Gemeinschaft von*

Menschen: ein freies, unterdrücktes V.; das deutsche V.; die Völker Afrikas kämpften um ihre Unabhängigkeit; er ist ein großer Sohn seines -es; *das auserwählte V. (jüd. Rel.; die Juden, das Volk Israel; nach Ps. 105, 43). **2.** ⟨o. Pl.⟩ *die Masse der Angehörigen einer Gesellschaft, der Bevölkerung eines Landes, eines Staates:* das arbeitende, werktätige, unwissende V.; das V. steht hinter der Regierung, empörte sich gegen die Gewaltherrschaft; (in einer Volksabstimmung) das V. befragen; das V. aufwiegeln, aufhetzen; die Abgeordneten sind die gewählten Vertreter des -es; im V. begann es zu gären; Alle Staatsgewalt geht vom -e aus (Grundgesetz der Bundesrepublik Deutschland, Art. 20); zum V. sprechen; R jedes V. hat die Regierung, die es verdient. **3.** ⟨o. Pl.⟩ *die [mittlere u.] untere Schicht der Bevölkerung, die einfachen Leute:* ein Mann aus dem -e; *das Maul schauen (beobachten, wie sich die einfachen Leute ausdrücken u. von ihnen lernen; nach M. Luther). **4.** ⟨o. Pl.⟩ **a)** (ugs.) *Menschenmenge; Menschen, Leute:* das V., alles V., viel V., viel junges V. drängte sich auf dem Festplatz; das junge V. (scherzh.; *die jungen Leute, die Jugend*); das kleine V. (scherzh.; *die Kinder*) stürmte herein; (scherzh.:) sich unters V. mischen; etw. unters V. bringen (*verbreiten, bekanntmachen*); *fahrendes V. (veraltet; *Artisten, Schausteller;* vgl. Fahrende); **b)** ⟨Vkl. ↑Völkchen⟩ *Gruppe, Sorte von Menschen:* (scherzh.:) die Künstler waren ein lustiges V.; dieses liederliche V. hat natürlich nicht aufgeräumt; Ü die Spatzen sind ein freches V. **5. a)** (Fachspr.) *größere, in Form einer Gemeinschaft lebende Gruppe bestimmter Insekten:* drei Völker Bienen (↑Bienenvolk); **b)** (Jägerspr.) *Kette, Familie von Rebhühnern;* **-volk** [-], das; -[e]s ⟨o. Pl.⟩ *Grundwort in Zus. mit Subst. mit der (gelegentl. abwertenden) Bed. Gesamtheit von Menschen, die in bestimmter Beziehung eine Gruppe bilden,* z.B. Partei-, Wählervolk; Frauen-, Mannsvolk.

volkarm ⟨Adj.: ...ärmer, ...ärmste; nicht adv.⟩ (seltener) *dünnbevölkert* (Ggs.: volkreich); **Völkchen** ['fœlkçən], das; -s, - ↑Volk (4 b).

völker-, Völker- (vgl. auch: volks-, Volks-): ~**ball,** der ⟨o. Pl.⟩: *von zwei in getrennten Spielfeldhälften stehenden Mannschaften gespieltes Ballspiel, bei dem man die gegnerischen Spieler abzuwerfen sucht;* ~**familie,** die ⟨o. Pl.⟩ (geh.): *Gemeinschaft der Völker;* ~**freundschaft,** die ⟨o. Pl.⟩: *freundschaftliches Verhältnis zwischen den Völkern;* ~**gemisch,** das: *Gemisch aus Angehörigen verschiedener Völker;* ~**kunde,** die ⟨o. Pl.⟩: *Wissenschaft von den Kultur- u. Lebensformen der [Natur]völker; Ethnologie,* dazu: ~**kundler** [...kʊntlɐ], der; -s, -: *Wissenschaftler auf dem Gebiet der Völkerkunde; Ethnologe,* ~**kundlich** [...kʊntlɪç] ⟨Adj.; o. Steig.; nicht präd.⟩: *die Völkerkunde betreffend; ethnologisch;* ~**mord,** der ⟨Pl. ungebr.⟩ (bes. jur.): *Verbrechen der Vernichtung einer rassischen, ethnischen o. ä. Gruppe; Genozid;* ~**recht,** das ⟨o. Pl.⟩ (jur.): *international anerkanntliches, insbes. zwischenstaatliches Recht,* dazu: ~**rechtler** [-rɛçtlɐ], der; -s, -: *Jurist, der auf Völkerrecht spezialisiert ist,* ~**rechtlich** ⟨Adj.; o. Steig.; nicht präd.⟩: *das Völkerrecht betreffend;* ~**stamm,** der: svw. ↑Volksstamm; ~**verbindend** ⟨Adj.; nicht adv.⟩: *der e Charakter des Sports;* ~**verständigung,** die: *Verständigung, friedliche Übereinkunft zwischen den Völkern;* ~**wanderung,** die [1: LÜ von lat. migrātio gentium]: **1.** (Völkerk., Soziol.) *Migration* (1 a). **2.** (ugs.) *Wanderung, Bewegung, Zug einer Masse von Menschen:* eine V. zum Fußballstadion; jedes Jahr setzt eine V. nach den italienischen Urlaubsorten ein.

Völkerschaft, die; -, -en: *kleines Volk; Volksgruppe, -stamm;* **völkisch** ['fœlkɪʃ] ⟨Adj.⟩ [2: älter volckisch für lat. populāris, ↑popular]: **1.** (ns.) *national* (a, c) *(mit besonderer Betonung von Volk u. Rasse im Rahmen des Rassismus u. Antisemitismus der ns. Ideologie):* -e Gesinnung. **2.** ⟨o. Steig.; nicht präd.⟩ (veraltet) *national* (a): -e Eigentümlichkeiten; **volklich** ⟨Adj.; o. Steig.; nicht präd.⟩ (selten): *das Volk* (1) *betreffend;* **volkreich** ⟨Adj.; nicht adv.⟩ (seltener) (Ggs.: volkarm).

volks-, Volks- (vgl. auch: völker-, Völker-): ~**abstimmung,** die: *Abstimmung der [wahlberechtigten] Bürger über eine bestimmte, bes. eine grundsätzliche politische Frage; Plebiszit;* ~**aktie,** die: *Aktie eines [re]privatisierten staatlichen Unternehmens, die zum Zweck einer breiteren Eigentumsstreuung ausgegeben wird;* ~**aktionär,** der: *Inhaber von Volksaktien;* ~**armee,** die: *Streitkräfte bestimmter Volksdemokratien,* dazu: ~**armist,** der: *Angehöriger der Volksarmee;*

~**auflauf**, der: svw. ↑Auflauf (1); ~**aufstand**, der: vgl. ~**erhebung;** ~**ausgabe**, die (veraltend): *einfach ausgestattete, preiswerte Buchausgabe;* ~**ballade**, die (Literatur.): *volkstümliche od. vom Geist u. von der Überlieferung des Volkes zeugende Ballade;* ~**befragung**, die: *Befragung des Volkes im Rahmen einer Abstimmung über eine bestimmte, insbes. eine grundsätzliche politische Frage;* ~**begehren**, das (Politik): *Antrag auf Herbeiführung einer parlamentarischen Entscheidung od. eines Volksentscheids, der der Zustimmung eines bestimmten Prozentsatzes der stimmberechtigten Bevölkerung bedarf;* ~**belustigung**, die: **1.** *Belustigung, vergnügliche Unterhaltung für die ganze Bevölkerung eines Ortes, eines Gebiets.* **2.** *Veranstaltung zur Volksbelustigung* (1); ~**bewegung**, die: *eine revolutionäre V.* ins Leben rufen; ~**bibliothek**, die (früher): svw. ↑~**bücherei;** ~**bibliothekar**, der (früher): *Bibliothekar an einer Volksbibliothek;* ~**bildung**, die: **1.** *ältere Bez. für* ↑Erwachsenenbildung. **2.** (bes. DDR) *organisierte [Aus]bildung der Bevölkerung;* ~**brauch**, der: *vom Volk geübter, volkstümlicher Brauch;* ~**buch**, das (Literaturw.): *volkstümliches Buch (bes. des 16. Jh.s), das erzählende Prosa enthält;* ~**bücherei**, die: *der ganzen Bevölkerung zugängliche öffentliche Bücherei;* ~**buchhandlung**, die (DDR): *volkseigene Buchhandlung;* ~**charakter**, der: *der bayerische, chinesische* V.; ~**demokratie**, die [1: nach russ. narodnaja demokratija]: **1.** *sozialistisches, an die Herrschaft der kommunistischen Partei gebundenes Regierungssystem mit einer von der Partei bestimmten Volksvertretung.* **2.** *Staat mit volksdemokratischem Regierungssystem,* dazu: ~**demokratisch** ⟨Adj.; o. Steig.⟩; ~**deutsche**, der u. die: *außerhalb Deutschlands u. Österreichs lebende Person deutscher Volks- u. fremder Staatszugehörigkeit (bes. in ost- u. südosteuropäischen Ländern bis 1945);* ~**dichte**, die (selten): *Bevölkerungsdichte;* ~**dichter**, der: *Dichter volkstümlicher od. vom Volksgeist getragener Werke;* ~**dichtung**, die (Literaturw.): *vom Geist u. von der Überlieferung des Volkes getragene Dichtung;* ~**eigen** ⟨Adj.; o. Steig.; nicht adv.⟩ (DDR): *zum Volkseigentum gehörend, staatlich:* ein - er Betrieb (Abk. als Namenszusatz: VEB); ein -es Gut *(Volksgut;* Abk. als Namenszusatz: VEG); ~**eigentum**, das (DDR): *sozialistisches Staatseigentum;* ~**einkommen**, das (Wirtsch.): *gesamtes Einkommen aller an einer Volkswirtschaft beteiligten Personen (Bruttosozialprodukt, vermindert um die Abschreibungen u. direkten Steuern, zuzüglich der Subventionen);* Nationaleinkommen; ~**empfinden**, das: *Empfinden des Volkes, des normalen, durchschnittlichen Menschen (eines Volkes):* das gesunde V.; ~**entscheid**, der (Politik): *Entscheidung von Gesetzgebungsfragen durch Volksabstimmung;* vgl. Referendum; ~**epos**, das (Literaturw.): vgl. ~**ballade;** ~**erhebung**, die: *Erhebung, Aufstand des Volkes;* ~**etymologie**, die (Sprachw.): **1.** *volkstümliche Verdeutlichung eines nicht [mehr] verstandenen Wortes od. Wortteiles durch lautliche Umgestaltung unter (etymologisch falscher) Anlehnung an ein klangähnliches Wort.* **2.** *volkstümliche, etymologisch falsche Zurückführung auf ein nichtverwandtes lautgleiches od. -ähnliches Wort,* dazu: ~**etymologisch** ⟨Adj.; o. Steig.⟩; ~**feind**, der (emotional abwertend): *volksfeindlich handelnder Mensch;* ~**feindlich** ⟨Adj.; Steig. ungebr.⟩ (emotional abwertend): *gegen die Interessen des Volkes gerichtet;* ~**fest**, das: (weltliches) *Fest für die ganze Bevölkerung [eines Ortes, Gebietes usw.];* * **imdm.** ein V. sein (ugs. scherzh. veraltend): *jmdm. eine große Freude sein):* das war mir wieder einmal ein V.; ~**fremd** ⟨Adj. Steig. ungebr.⟩ (meist emotional abwertend): *nicht zu einem Volk gehörend od. passend:* -e Elemente, Ideen; ~**freund**, der: *Freund* (3 a, b) *des Volkes;* ~**front**, die (Politik): *Wahl- u. Regierungskoalition zwischen bürgerlichen Linken, Sozialisten, Sozialdemokraten u. Kommunisten,* dazu: ~**frontregierung**, die; ~**geist**, der: *Geist, Bewußtsein des Volkes;* ~**gemeinschaft**, die (bes. ns.): *durch ein starkes Bewußtsein der Zusammengehörigkeit gekennzeichnete Gemeinschaft des [deutschen] Volkes;* ~**gemurmel**, das: **1.** (Theater) *Gemurmel der Volksmenge.* **2.** (ugs. scherzh.) *Gemurmel einer Menge od. größeren Anzahl von Menschen (als Reaktion auf etwa Äußerung od. im Geschehen);* ~**genosse**, der (ns.): *Angehöriger der sogenannten deutschen Volksgemeinschaft;* ~**genossin,** w. Form zu ↑~genosse; ~**gericht**, das: **1.** *(nach altdeutschem Recht) Gericht, bei dem im Unterschied zum Gericht des Königs die Rechtsfindung durch das Volk geschah.* **2.** (früher) *Sondergericht zur Verfolgung bestimmter politischer Straftaten,* dazu: ~**ge-**

richtshof, der (ns.); ~**gesundheit**, die: *körperliche u. geistige Gesundheit der gesamten Bevölkerung;* ~**glaube,** (selten:) ~**glauben**, der (Volksk.): *im Volk verbreiteter Glaube, Aberglaube;* ~**gruppe**, die: *durch rassische, ethnische o. ä. Eigentümlichkeiten gekennzeichnete Gruppe innerhalb eines Volkes; nationale Minderheit;* ~**gunst**, die: sich in der V. sonnen; ~**gut**, das (DDR Landw.): *volkseigenes Gut;* ~**held**, der: *vom ganzen Volk verehrter Held, Nationalheld;* ~**herrschaft**, die ⟨o. Pl.⟩: *Herrschaft durch das Volk;* vgl. Demokratie; ~**hochschule**, die: *der Weiterbildung dienende Einrichtung mit Unterricht usw.;* ~**initiative**, die (schweiz.): svw. ↑~begehren; ~**instrument**, das: *Instrument der Volksmusik;* ~**kammer**, die (DDR): *höchstes staatliches Machtorgan der DDR;* ~**kampf**, der (bes. kommunist.): *[Befreiungs]kampf des Volkes;* ~**kirche**, die (christl. Kirche): *Kirche, in der die einzelne durch Volkszugehörigkeit u. Taufe Mitglied wird;* ~**kommissar**, der [russ. narodny kommissar] (früher): *Minister (in der Sowjetunion),* dazu: ~**kommissariat**, das [russ. narodny komissariat] (früher): *Ministerium (in der Sowjetunion);* ~**kommune**, die: *ländliche Verwaltungseinheit in China, die (insbes. landwirtschaftlich) kollektiv organisiert ist;* ~**kontrolle**, die (DDR): *von Arbeitern u. Angestellten ausgeübte Kontrolle der Wirtschaft in bezug auf die Durchführung von Beschlüssen der Partei u. der Staatsorgane;* ~**korrespondent**, der (kommunist.): *ehrenamtlicher Mitarbeiter aus der Bevölkerung, der in Presse od. Rundfunk aus dem eigenen Berufs- u. Lebensbereich berichtet;* ~**krankheit**, die: *Krankheit von dauernder starker Verbreitung u. Auswirkung im ganzen Volk:* Karies und Rheuma sind zu -en geworden; ~**krieg**, der; vgl. ~kampf; ~**kunde**, die: *Wissenschaft von den Lebens- u. Kulturformen des Volkes;* Folklore (1 b), dazu: ~**kundler** [...kuntlɐ], der; -s, -: *Wissenschaftler auf dem Gebiet der Volkskunde;* Folklorist, ~**kundlich** [...kuntlɪç] ⟨Adj.; o. Steig.⟩: *die Volkskunde betreffend; folkloristisch* (2); ~**kunst**, die ⟨o. Pl.⟩: *volkstümliche, vom Geist u. von der Überlieferung des Volkes zeugende Kunst des Volkes;* ~**künstler**, der (bes. DDR): vgl. ~kunst; ~**lauf**, der: *volkstümlicher Laufwettbewerb für viele Menschen;* ~**lied**, das: *volkstümliches, im Volk gesungenes od. von der mündlichen Überlieferung des Volkes geprägtes, schlichtes Lied in Strophenform,* dazu: ~**liedersammlung**, die; ~**macht**, die ⟨o. Pl.⟩ (kommunist.): **1.** *volksdemokratische Herrschaft.* **2.** *Gesamtheit derjenigen, die die Volksmacht* (1) *ausüben u. verwirklichen;* ~**märchen**, das: (im Unterschied zum Kunstmärchen) *od mündlicher Überlieferung im Volk beruhendes Märchen;* ~**marsch**, der; vgl. ~lauf, ~wettbewerb; ~**masse**, die: **1.** ⟨meist Pl.⟩ *Masse des Volkes:* breiteste -n. **2.** *Volksmenge, Menschenmasse;* ~**mäßig** ⟨Adj.⟩ (selten): *dem Volk, dem Volksgeist gemäß;* ~**medizin**, die ⟨o. Pl.⟩: *volkstümliche, teils auf im Volk überlieferten Erfahrungen, teils auf dem Volksglauben beruhende Heilkunde;* ~**meinung**, die; ~**menge**, die: *sehr große Menge von Leuten;* ~**miliz**, die: *Miliz (in bestimmten Volksdemokratien);* ~**mission**, die: *der religiösen Erneuerung dienende missionarische Arbeit, Seelsorge außerhalb der Gottesdienste,* dazu: ~**missionar**, (österr.) ~**mund**, der ⟨o. Pl.⟩: *das Volk in seinen Äußerungen u. seinem Sprachgebrauch; im Volk umlaufende (volkstümliche) Ausdrücke, Redensarten:* der Hase wird im V. auch Mümmelmann genannt; ~**musik**, die: (volkstümliche, im Volk überlieferte v. von ihm ausgeübte) Musik von nationaler od. landschaftlicher Eigenart; ~**nah** ⟨Adj.; o. Sup.⟩: *volksverbunden; in engem Kontakt zur Bevölkerung:* eine -e Politik; ~**nahrung**, die: vgl. ~nahrungsmittel; ~**nahrungsmittel**, das: *wichtiges Nahrungsmittel für die Bevölkerung:* Brot als V.; ~**park**, der: *der Bevölkerung als Erholungsgebiet dienender öffentlicher Park;* ~**poesie**, die: vgl. ~dichtung; ~**polizei**, die: *Polizei der DDR;* ~**polizist**, der: *Polizist der Volkspolizei;* ~**radfahren**, das V.; vgl. ~wettbewerb; ~**rede**, die (veraltend): *Rede ans Volk, an eine Volksmenge:* * **-n/eine** V. halten (ugs. abwertend): *weitschweifig u. wichtigtuerisch reden):* er hält wieder eine -n; ~**redner**, der (veraltend): *jmd., der vor einer größeren Zuhörerschaft auf einer Massenveranstaltung spricht;* ~**regierung**, die; ~**macht**; ~**republik**, die: *Bez. für bestimmte Volksdemokratien* ⟨Abk.: VR; revolutionäre Herrschaft.⟩; ~**revolution**, die; ~**sage**, die; vgl. ~märchen; ~**sänger**, der: *beim Volk beliebter Sänger volkstümlicher Lieder;* ~**schaffen**, das (DDR): vgl. ~kunst; ~**schauspieler**, der: vgl. ~sänger; ~**schicht**, die und die ⟨meist Pl.⟩: *in den unteren -en;* ~**schriftsteller**, der; vgl. ~schulbildung, die

⟨o. Pl.⟩; ~**schuldienst,** der ⟨o. Pl.⟩; ~**schule,** die: **1. a)** Bundesrepublik Deutschland, Schweiz) *allgemeinbildende öffentliche Pflichtschule (Grund- u. Hauptschule);* **b)** österr. für ↑Grundschule. **2.** *Gebäude der Volksschule* (1); ~**schüler,** der: *Schüler der Volksschule;* ~**schülerin,** die: w. Form zu ↑~schüler; ~**schullehrer,** der; ~**schullehrerin,** die; ~**schwimmen,** das; -s: vgl. ~wettbewerb; ~**seele,** die ⟨o. Pl.⟩: *Seele, Gemüt, Bewußtsein des Volkes:* die [deutsche] V. kennen; (oft ugs. spött.:) die V. kocht *(das Volk ist aufgebracht);* ~**seuche,** die (ugs. emotional): svw. ↑~krankheit; ~**sitte,** die: vgl. ~brauch; ~**skilauf,** der: vgl. ~lauf; ~**souveränität,** die (Politik): *innerstaatliche Souveränität, Selbstbestimmung des Volkes;* ~**sport,** der: *Massensport [in einem Volk];* ~**sprache,** die: *Sprache des Volkes; Umgangssprache,* dazu: ~**sprachlich** ⟨Adj.; o. Steig.⟩; ~**staat,** der (bes. kommunist.): *Staat mit Volksherrschaft od. Volksmacht* (1); ~**stamm,** der: *Stamm innerhalb eines Volkes;* ~**stimme,** die: *Stimme, geäußerte Meinung des Volkes;* ~**stück,** das (Theater): *für ein breites Publikum bestimmtes, meist humoristisches, volkstümliches Bühnenstück;* ~**sturm,** der (ns.): *(gegen Ende des 2. Weltkriegs geschaffene) Organisation zur Unterstützung der Wehrmacht bei der Heimatverteidigung,* dazu: ~**sturmmann,** der ⟨Pl. -männer u. -leute⟩; ~**tanz,** der: *volkstümlicher, im Volk überlieferter Tanz von nationaler od. landschaftlicher Eigenart,* dazu: ~**tanzgruppe,** die: Darbietungen einer V.; ~**tracht,** die: *Tracht* (1 a) *des Volkes, insbes. einer bestimmten Landschaft; Nationaltracht;* ~**trauertag,** der (Bundesrepublik Deutschland): *nationaler Trauertag zum Gedenken an die Gefallenen beider Weltkriege u. die Opfer des Nationalsozialismus* (vorletzter Sonntag vor dem 1. Advent); ~**tribun,** der [LÜ von lat. tribūnus plēbis]: *(im alten Rom) hoher Beamter zur Wahrung der Interessen der Plebejer; Tribun* (1); ~**überlieferung,** die; ~**verbunden** ⟨Adj.⟩: *mit dem Volk [eng] verbunden,* dazu: ~**verbundenheit,** die; ~**verdummung,** die (ugs. abwertend): *Verdummung, bewußte Irreführung des Volkes;* ~**verführer,** der (abwertend): *jmd., der das Volk irreführen will, es verleiten will, gegen die eigenen Interessen zu handeln; Demagoge;* ~**verhetzung,** die; ~**vermögen,** das (Wirtsch.): *Gesamtvermögen aller an einer Volkswirtschaft beteiligten Personen;* ~**verräter,** der (abwertend); ~**versammlung,** die: **1. a)** *[politische] Versammlung, zu der eine große Menschenmenge zusammenkommt [um über etw. abzustimmen];* **b)** *Gesamtheit der Teilnehmer an einer Volksversammlung* (1 a). **2.** *oberste Volksvertretung, Parlament (bestimmter Staaten);* ~**vertreter,** der: *Mitglied einer Volksvertretung;* ~**vertretung,** die: *Organ, das die Interessen des Volkes (gegenüber der Regierung) vertritt [u. dessen Mitglieder vom Volk gewählt worden sind]; Parlament;* ~**wahl,** die (Politik): **1.** *Wahl unmittelbar durch das Volk.* **2.** ⟨Pl.⟩ (DDR) *Wahlen, in denen die Bevölkerung über die von der Partei bestimmte Zusammensetzung der Volksvertretung entscheidet;* ~**wandern,** das; -s; vgl. ~**wettbewerb,** dazu: ~**wandertag,** der; ~**weise,** die: *Melodie eines Volksliedes, volkstümliche Weise;* ~**weisheit,** die: *Erfahrungen des Volkes ausdrückende, im Volk überlieferte Weisheit (insbes. in Form eines Spruchs, Sprichwortes);* ~**wettbewerb,** der (Sport): *volkstümlicher Wettbewerb (im Bereich des Breitensports);* ~**wille,** der (seltener:) ~**willen,** der (Politik); ~**wirt,** der: *jmd. mit abgeschlossener wissenschaftlicher Ausbildung auf dem Gebiet der Volkswirtschaftslehre;* ~**wirtschaft,** die [LÜ von engl. national economy]: *Gesamtwirtschaft innerhalb eines Volkes,* dazu: ~**wirtschafter,** der: schweiz. meist für ↑~wirtschaftler, ~**wirtschaftler,** der: *Fachmann, Wissenschaftler auf dem Gebiet der Volkswirtschaft[slehre]; Nationalökonom,* ~**wirtschaftlich** ⟨Adj.; o. Steig.⟩: *die Volkswirtschaft betreffend; nationalökonomisch;* ~**wirtschaftslehre,** die: *Wissenschaft, Lehre von der Volkswirtschaft; Nationalökonomie;* ~**zählung,** die: *Zählung der Bevölkerung durch amtliche Erhebung;* ~**zorn,** der: den V. fürchten; ~**zugehörigkeit,** die: *Zugehörigkeit zu einem Volk.*

Volkstum, das; -s: *Wesen, Eigenart des Volkes, wie es sich in seinem Leben, seiner Kultur ausprägt;* **Volkstümelei** [fɔlksty:məˈlaɪ], die; -, -en ⟨Pl. selten⟩ (abwertend): *[dauerndes] Volkstümeln;* **volkstümeln** [ˈfɔlksty:mln] ⟨sw. V.; hat⟩ (abwertend): *bewußt Volkstümlichkeit zeigen, sich volkstümlich geben:* der Autor versucht zu v.; **volkstümlich** ⟨Adj.⟩: **1. a)** *in seiner Art dem Denken u. Fühlen des Volkes* (2) *entsprechend, entgegenkommend [u. allgemein beliebt]:* -e Lieder, Bücher; ein Schauspieler; *(annehmbare,*

zivile) Preise; sich v. geben; **b)** *dem Volk* (2) *eigen, dem Volkstum entsprechend:* ein -er Brauch; -e Pflanzennamen *(Trivialnamen).* **2.** *populär, gemeinverständlich:* ein -er Vortrag; ⟨Abl.:⟩ **Volkstümlichkeit,** die; -.

voll [fɔl] ⟨Adj.⟩ [mhd. vol, ahd. fol, eigtl. = gefüllt]: **1.** ⟨nicht adv.⟩ **a)** *in einem solchen Zustand, daß nichts (bzw. niemand) mehr od. kaum noch etw. (bzw. jmd.) hineingeht, -paßt, darin Platz hat; gefüllt, bedeckt, besetzt o.ä.* (Ggs.: *leer* 1 a): ein -er Eimer, Sack; ein -es Bücherregal; ein -er *(reich gedeckter)* Tisch; ein -er Bus, Saal; der Koffer ist nur halb v.; der Saal ist brechend, gestopft, (ugs.:) gerammelt v.; es war sehr v. im Bus, in den Geschäften; den Mund gerade v. haben; gerade beide Hände v. haben *(gerade in beiden Händen etw. haben, tragen);* ich bin v. [bis obenhin] (fam., meist scherzh.; *[völlig] satt);* ⟨in Verbindung mit einem Subst. ohne Attr. u. ohne Art., das unflektiert bleibt od. im Dativ steht:⟩ ein Gesicht v. Pickel; der Saal war v. Menschen; sie hatte die Augen v. Tränen; die Straßen lagen v. Schnee; der Baum hängt v. Früchte[n]; ⟨oft in Verbindung mit Maßangaben o.ä.:⟩ einen Teller v. [Suppe] essen; jeder bekam einen Korb v.; ⟨attr. mit Gen., seltener mit Dativ. od. „mit“:⟩ ein Korb v. frischer Eier; ein Korb v. [mit] frischen Eiern; eine Tafel v. leckerster/(geh.:) der leckersten Speisen; ⟨präd. mit „von“, „mit“ od. Gen.:⟩ das Zimmer war v. von/mit *(mit)* schönsten antiken Möbeln, v. schönster antiker Möbel/(geh.:) v. der schönsten antiken Möbel; diese Arbeit ist v. von groben Fehlern/v. grober Fehler; er war v. des süßen Weines/des süßen Weines v. (scherzh.; *hatte viel Wein getrunken bzw. war betrunken davon);* *** aus dem -en schöpfen** *(von dem reichlich Verfügbaren großzügig Gebrauch machen);* **aus dem -en leben/wirtschaften** *(auf Grund des reichlich Verfügbaren großzügig leben, wirtschaften);* **im -en leben** *(im Luxus leben);* **ins -e greifen** *(von dem reichlich Verfügbare uneingeschränkt nehmen, was man braucht);* **v. und bei** (Segeln; *mit vollen Segeln u. so hart am Wind wie möglich);* **b)** *erfüllt, durchdrungen von ...:* ein -es *(von Gefühlen volles)* Herz; ein Herz v. Liebe; ein Leben v. Arbeit; er ist v. Güte, Tatkraft, v. [von] [tiefer] Dankbarkeit; v. heiligem Ernst; v. des Lobes/des süßen Weines/des süßen Weines v. (scherzh.); *[jmdn., etw.]* überaus loben); (ugs.:) den Kopf v. [mit seinen eigenen Sorgen] haben; v. Spannung zuhören; **c)** ⟨meist präd.⟩ (salopp) *völlig betrunken:* Mensch, ist der v.!; v. nach Hause kommen. **2. a)** ⟨nicht adv.⟩ *füllig, rundlich:* ein -es Gesicht; ein -er Busen; -e Lippen; sie ist -er geworden; **b)** ⟨nicht adv.⟩ *dicht:* -es Haar; v. *von kräftiger, reicher Entfaltung:* -e Töne, Farben; der -e Geschmack dieses Kaffees; v. tönen. **3.** ⟨Steig. selten⟩ **a)** *völlig, vollständig, ganz, uneingeschränkt:* ein -e Summe; einen -en Tag, Monat warten müssen; die Uhr schlägt nur die -en Stunden; er erhob sich zu seiner -en Größe; mit dem -en Namen unterschreiben; die frische Luft in -en Zügen einatmen; die Bäume stehen in -er Blüte; in -er Fahrt bremsen; die Maschine läuft auf -en Touren; die Ernte ist in -em Gange; für etw. die -e Verantwortung tragen; jmdm. [nicht] die -e Wahrheit sagen; ich sage das in voll[st]em Ernst; ein -er Erfolg; das Dutzend ist gleich v.; der Mond ist v. *(es ist Vollmond);* eine Maschine v. auslasten; (intensivierend:) v. und ganz; für eine Tat v. [und ganz] verantwortlich sein; das Resultat ist v. befriedigend; etw. v. billigen, unterstützen; der Abfahrtsläufer ist nicht v. (ugs., bes. Sport; *nicht mit vollem Einsatz)* gefahren; der Stürmer hat v. durchgezogen (Sport Jargon; *mit voller Wucht geschossen);* er bekommt das Geld v. *(ohne Abzüge)* ausbezahlt; für das Kind müssen Sie in der Eisenbahn v. *(den vollen Fahrpreis)* bezahlen; v. *(ganztags)* arbeiten; jmdn. v. *(mit freiem, geradem Blick)* ansehen; jmdn., etw. für v. nehmen *(nicht ganz ernst nehmen, als gering[er] einschätzen);* ein Wurf in die -en (Kegeln; *Wurf auf alle neun Kegel);* *** in die -en gehen** (ugs.; *der verfügbaren Kräfte, Mittel voll bzw. verschwenderisch einsetzen; eigtl. = [beim Kegeln] in die vollen werfen);* **b)** ⟨o. Steig.; nicht adv.⟩ (ugs.) bezeichnet vor der Uhrzeit die volle Stunde: die Uhr schlägt, es schlägt gleich v.; der Bus fährt immer 5 nach v.

voll-, Voll-: ~**akademiker,** der: *voll ausgebildeter Akademiker (mit abgeschlossenem Universitätsstudium);* ~**alarm,** der: *Alarm bei unmittelbarer Gefahr (höchste Alarmstufe);* ~**auf** [auch -'—] ⟨Adv.⟩ *in reichlichem Maße, ganz u. gar:*

zufrieden, beschäftigt sein; er hat damit v. zu tun; ~**automat**, der (Technik): *vollautomatische Maschine, Vorrichtung;* ~**automatisch** ⟨Adj.; o. Steig.⟩: *völlig automatisch* (1 a) *[funktionierend, arbeitend]:* eine -e Anlage; -e Produktion; ~**automatisiert** ⟨Adj.; o. Steig.⟩; ~**automatisierung**, die; ~**bad**, das: *Bad* (1 b) *für den ganzen Körper;* ~**ball**, der (Sport): *mit Tierhaaren o. ä. gefüllter Ball;* ~**bart**, der: *dichter Bart, der die untere Hälfte des Gesichtes bedeckt,* dazu: ~**bärtig** ⟨Adj.; o. Steig.; nicht adv.⟩; ~**bauer**, der (früher): *Bauer, der eine ganze Hufe bewirtschaftete;* ~**beschäftigt** ⟨Adj.; o. Steig.; nicht adv.⟩: *ganztägig beschäftigt, voll berufstätig;* ~**beschäftigung**, die ⟨o. Pl.⟩ (Wirtsch.): *Zustand der Wirtschaft, in dem [fast] alle Arbeitsuchenden eine Beschäftigung haben;* ~**besetzt** ⟨Adj.; o. Steig.; nicht adv.⟩: *vollständig besetzt:* ein -er Bus; ~**besitz**, der: *uneingeschränktes Verfügen über etw.,* meist in Wendungen wie: im V. seiner Kräfte, Sinne sein; ~**bewußtsein**, das: im V. seiner Überlegenheit forderte er die anderen heraus; ~**bier**, das (Fachspr.): *Bier mit einem Stammwürzegehalt von 11–14%;* ~**bild**, das (Druckw.): *ganzseitiges Bild;* ~**blut**, das [LÜ von engl. full blood]: **1.** *reinrassiges Pferd (bes. Reit-, Rennpferd), das von Tieren aus arabischer od. englischer Zucht abstammt.* **2.** (Med.) *sämtliche Bestandteile enthaltendes Blut;* ~**blut**-: Best. in Zus. mit Subst., das ausdrückt, daß jmd. das im Grundwort Bezeichnete mit Leib u. Seele ist, z. B. Vollblutpolitiker, -schauspieler; ~**blüte**, die: die Zeit der V.; ~**blüter** [-bly:tɐ], der; -s, -: svw. ↑~blut (1); ~**bluthengst**, der; ~**blütig** ⟨Adj.⟩: **1.** ⟨o. Steig.; nicht adv.⟩ *aus rasse reiner Zucht [stammend]:* ein -er Hengst. **2.** *voller Lebenskraft, vital,* dazu: ~**blütigkeit**, die; -; ~**blutpferd**, das: svw. ↑~blut (1); ~**blutweib**, das (ugs. emotional): *vitale, attraktive Frau;* ~**bremsung**, die: *Bremsung, bei der die Bremse voll (bis zum Stillstand des Fahrzeugs) betätigt wird;* ~**bringen** (unr. V.; hat) (geh.): *(insbes. etw. Außergewöhnliches) ausführen, zustande bringen, zur Vollendung bringen:* ein Meisterstück, ein gutes Werk v.; er hat es endlich vollbracht *(es ist ihm endlich gelungen, er hat es endlich geschafft),* dazu: ~**bringung**, die; -, -en (geh.); ~**brüstig** [-brʏstɪç] ⟨Adj.; o. Steig.; nicht adv.⟩ (selten): vgl. ~busig; ~**busig** ⟨Adj.; o. Steig.; nicht adv.⟩: *mit vollem, üppigem Busen;* ~**dampf**, der ⟨o. Pl.⟩ (bes. Seemannsspr.): *volle Maschinenkraft,* meist in der Verbindung: mit V.; mit V. fahren; [mit] V. voraus! (Kommando); *V.* hinter etw. machen (ugs.; ↑Dampf 1 b); **mit V.** (ugs.; *mit höchstem Tempo, höchster Eile [u. Anstrengung]*): mit V. arbeiten; ~**dünger**, der (Landw.): *Kunstdünger, der alle wichtigen Nährstoffe enthält;* ~**elastisch** ⟨Adj.; o. Steig.; nicht adv.⟩: *vollkommen elastisch:* -es Material; ~**elektronisch** ⟨Adj.; o. Steig.⟩ (Elektrot.): vgl. ~automatisch; ~**enden** usw.: ↑vollenden usw.; ~**entwickelt** ⟨Adj.; o. Steig.; nur attr.⟩: *vollständig entwickelt, ganz ausgebildet;* ~**erntemaschine**, die (Landw.): *Erntemaschine, die alle wesentlichen zur Ernte bestimmter Feldfrüchte gehörenden Arbeitsgänge ausführt;* ~**essen**, sich ⟨unr. V.; hat⟩ (ugs.): *so viel essen, bis man gut od. übermäßig satt ist;* ~**farbe**, die (Fachspr.): *in höchstem Grad satte u. leuchtende Farbe ohne Beimischung von Schwarz, Weiß od. Grau;* ~**fett** ⟨Adj.; o. Steig.; nicht adv.⟩: *(von Käse) mehr als 45% Fett in der Trockenmasse enthaltend;* ~**fruchtig** ⟨Adj.; o. Steig.⟩ (Fachspr.): *(vom Wein) besonders fruchtig:* ein Wein von -em Aroma; ~**führen** ⟨sw. V.; hat⟩: *(mit allem, was dazu gehört) ausführen u. sehen bzw. hören lassen:* große Taten, ein Kunststück v.; vor Freude einen Luftsprung v.; einen Höllenlärm v., dazu: ~**führung**, die ⟨o. Pl.⟩; ~**füllen** ⟨sw. V.; hat⟩: *ganz füllen:* den Tank v.; einen Sack [mit Kartoffeln] v.; ~**gas**, das: *volles* ¹*Gas* (3 a): mit V. fahren; ***V.** geben (↑Volldampf 3 a); **mit V.** (↑Volldampf); ~**gatter**, das (Technik): *Gattersäge mit einer größeren Anzahl von senkrecht angeordneten Sägeblättern;* ~**gefressen** ⟨Adj.; nicht adv.⟩ (derb abwertend): *sehr dick, beleibt;* ein -er Funktionär; ~**gefühl**, das: *uneingeschränktes Gefühl* (2), *Bewußtsein (einer Sache),* meist in der Verbindung: im V., im V. seiner Macht; ~**genossenschaftlich** ⟨Adj.⟩ (DDR Landw.): -e Dörfer; ~**genuß**, der ⟨o. Pl.⟩ in den Wendungen **im V. von etw. sein, in den V. von etw. kommen** (↑Genuß 2); ~**gepfropft** ⟨↑pfropfen; nicht adv.⟩ ~**gestopft** (↑stopfen); ~**gießen** ⟨st. V.; hat⟩: **1.** *durch Hineingießen einer Flüssigkeit ganz füllen:* den Becher [mit Saft] v. **2.** (ugs.) *mit einer* Flüssigkeit begießen, bedecken bzw. beflecken: du hast dir die Hosen [mit Wasser] vollgegossen; ~**glatze**, die: *vollständige Glatze;* ~**gültig** ⟨Adj.; o. Steig.⟩: *uneingeschränkt gültig, geltend:* ein -er Beweis, dazu: ~**gültigkeit**, die; ~**gummi**, der, auch: das ⟨o. Pl.⟩: vgl. ~gummireifen: mit V. bereifte Räder; ~**gummireifen**, der: *Reifen, der ganz aus Gummi besteht;* ~**hafter** [-haftɐ], der; -s, - (Wirtsch., jur.): *persönlich haftender Gesellschafter einer Personengesellschaft;* ~**holz**, das (Holzverarb.): *Holz, das in natürlichem Zustand für Tischlerarbeiten verwendet wird; Ganzholz;* ~**holzig** ⟨Adj.⟩ (Forstw.): *(von Baumstämmen) nach oben hin nur ganz allmählich dünner werdend u. daher angenähert walzenförmig;* ~**idiot**, der (salopp abwertend): *vollkommener Trottel, Idiot;* ~**inhaltlich** ⟨Adj.; o. Steig.; nicht präd.⟩: *den vollen, ganzen Inhalt* (2 a) *betreffend:* eine -e Übereinstimmung; ~**insekt**, das (Zool.): svw. ↑ Imago (2); ~**invalide**, der (Fachspr.): ~**invalidität**, die (Fachspr.); ~**jährig** ⟨Adj.; o. Steig.; nicht adv.⟩ (jur.): *so alt, wie es für die Mündigkeit erforderlich ist; mündig:* v. werden, sein, dazu: ~**jährigkeit**, die; -: *das Volljährigsein; Mündigkeit:* vor, nach Erreichung der V., dazu: ~**jährigkeitserklärung**, die; -, -en (jur. früher); ~**jude**, der (ns.): *jmd., dessen Eltern beide Juden sind;* ~**jurist**, der: *Jurist, der nach einer Referendarzeit durch Ablegen des zweiten Staatsexamens die Befähigung zum Richteramt erworben hat;* ~**kasko**, die ⟨meist o. Art.⟩ (Jargon): Kurzf. für ↑~kaskoversicherung; ~**kaskoversichern** ⟨sw V.; hat; nur im Inf. u. 2. Part. gebr.⟩: vgl. kaskoversichern; ~**kaskoversicherung**, die: *Kaskoversicherung gegen sämtliche Schäden;* ~**kaufmann**, der (Wirtsch., jur.): *im Handelsregister einzutragender Kaufmann mit Gewerbebetrieb;* ~**kerf**, der (Zool. seltener): svw. ↑~insekt; Imago (2); ~**klimatisiert** ⟨Adj.; o. Steig.; nicht adv.⟩: *vollständig klimatisiert:* -e Büros; ~**klimatisierung**, die; ~**kommen** usw.: ↑vollkommen usw.; ~**korn**, das ⟨o. Pl.⟩ in Wendungen wie **V. nehmen** (bes. Milit., Schießsport): *so hoch zielen, daß das Korn über die Kimme hinausragt);* ~**kornbrot**, das: *dunkles, aus Vollkornmehl hergestelltes Brot;* ~**kornmehl**, das: *Mehl, das noch die Randschichten u. den Keimling des Korns mit Vitaminen u. anderen Wirkstoffen enthält;* ~**kotzen** ⟨sw. V.; hat⟩ (derb): *durch Erbrechen völlig beschmutzen:* das Tischtuch v.; das Kind hat wieder die Hose vollgemacht *(in die Hose gemacht).* **3. a)** *durch sein Vorhandensein, Eintreten usw. vollzählig od. vollständig machen:* das Dutzend v.; das macht jmds. Unglück voll; **b)** (ugs.) *durch sein Handeln machen, bewirken, daß etw. voll, vollzählig wird:* mit dieser Etappe wollte er die 1 000 km v.; ~**machen**, die; -, -en [spätmhd. volmacht]: **1.** *jmdm. od. jmdm. erteilte Ermächtigung, in seinem Namen zu handeln, an seiner Stelle zu tun:* jmdm. [für] V. erteilen, geben, erteilen, übertragen; [die] V. haben [etw. zu tun]; jmdm. die V. entziehen, seine Vollmacht[en] überschreiten, mißbrauchen; mit weitreichenden en ausstatten, in V., In V. (in Briefen vor der Unterschrift des unterzeichnenden Vertreters, in der Regel als Abk.: i. V., I. V.). **2.** *Schriftstück, schriftliche Erklärung, wodurch jmdm. eine Vollmacht* (1) *erteilt wird:* eine V. unterschreiben; eine V. vorlegen; jmdm. eine V. ausstellen, dazu: ~**machtgeber**, der (jur.), ~**machtsurkunde**, die; ~**malen** ⟨sw. V.; hat⟩: vgl. ~schreiben; ~**mann**, der (selten): *sehr männlicher Mann;* ~**mast** ⟨Adv.⟩ (Seemannsspr.): *(von Fahnen) bis zur vollen Höhe des Mastes hinaufgezogen:* v. flaggen; die Flagge auf v. setzen; v. mast, die (Forstw.): *periodisch reiche Fruchtbildung bei Eiche u. Buche;* ~**matrose**, der: *voll ausgebildeter Matrose;* ~**mechanisch** ⟨Adj.; o. Steig.⟩; ~**mechanisierung**, die; ~**milch**, die: *Milch mit den vollen Fettgehalt;* ~**milchschokolade**, die: *mit Vollmilch hergestellte Schokolade;* ~**mitglied**, das: *Mitglied mit allen Rechten u. Pflichten;* ~**mitgliedschaft**, die; ~**mond**, der: **1. a)**

⟨o. Pl.⟩ *Mond, der als runde Scheibe leuchtet:* * **strahlen wie ein V.** (ugs. scherzh.; *zufrieden, glücklich lächeln*); **b)** ⟨Pl. ungebr.⟩ *Phase, Zeit des voll, als runde Scheibe leuchtenden Mondes:* es ist V.; wir haben bald V.; bei V. **2.** (salopp scherzh.) *Glatzkopf*, zu 1 a: ~**mondgesicht,** das (salopp scherzh.): **1.** *rundes, volles Gesicht.* **2.** *Person mit rundem, vollem Gesicht;* ~**mundig** ⟨Adj.⟩: *(bes. von Wein, Bier) voll im Geschmack:* ein -er Wein; ~**name,** der: *voller Name (einer Person);* ~**narkose,** die (Med.): *tiefe Narkose;* ~**packen** ⟨sw. V.; hat⟩: **a)** *in etw. soviel wie möglich unterbringen:* den Koffer v.; **b)** *auf etw. soviel wie möglich legen, ganz bepacken:* den Wagen v.; Ü (ugs.:) jmdm. den Teller v.; ~**pappe,** die: *massive Pappe;* ~**pension,** die: *Unterkunft mit Frühstück u. zwei warmen Mahlzeiten (mittags u. abends);* ~**pfropfen** ⟨sw. V.; hat⟩: vgl. ~stopfen (1); ~**plastik,** die (bild. Kunst): *rundum als Plastik gestaltetes Kunstwerk;* ~**plastisch** ⟨Adj.; o. Steig.⟩: *rundum plastisch:* -e Figuren; ~**pumpen** ⟨sw. V.; hat⟩: *durch Hineinpumpen von etw. ganz füllen:* etw. mit Wasser v.; Ü sich die Lungen mit Luft v. (ugs.; *reichlich u. tief einatmen*); (salopp:) sich mit Wissen v.; ~**qualmen** ⟨sw. V.; hat⟩ (ugs.): *mit Qualm anfüllen:* jmdm. die Bude v.; ~**quatschen** ⟨sw. V.; hat⟩ (salopp abwertend): *unaufhörlich auf jmdn. einreden;* ~**rausch,** der: *schwerer Rausch:* er hat die Tat im V. begangen; ~**reif** ⟨Adj.; o. Steig.; nicht adv.⟩: *völlig ausgereift, ganz reif:* -e Pfirsiche; ~**reife,** die: *völlige, höchste Reife* (bes. 1); ~**reifen,** der: svw. ↑~gummireifen; ~**salz,** das (Fachspr.): *jodiertes Speisesalz;* ~**sauen** ⟨sw. V.; hat⟩ (salopp abwertend): *völlig beschmutzen;* ~**saufen,** sich ⟨st. V.; hat⟩ (salopp abwertend): *sich völlig betrinken;* ~**saugen,** sich ⟨sw., auch st. V.; hat⟩: **1.** *durch Saugen so reichlich wie möglich (bis zum Vollsein) aufnehmen:* die Biene hat sich [mit Honig] vollgesaugt/vollgesogen. **2.** *eine Flüssigkeit in sich aufnehmen, in sich hineinziehen:* der Schwamm hat sich [mit Wasser] vollgesaugt/vollgesogen; ~**scheißen** ⟨sw. V.; hat⟩ (derb): vgl. ~machen (2); ~**schenken** ⟨sw. V.; hat⟩: *bis zum Vollsein einschenken* (b): [jmdm.] das Glas [mit Wein] v.; ~**schiff,** das (Schiffahrt früher): *Segelschiff, dessen Masten mit voller Takelage versehen waren;* ~**schlagen** ⟨st. V.⟩: **1.** *sich plötzlich mit (ins Boot o. ä. schlagendem) Wasser füllen:* der Kahn ist vollgeschlagen. **2.** (salopp) *sich vollessen* ⟨hat⟩: du hast dir den Bauch vollgeschlagen; ⟨auch v. + sich:⟩ sich nahe mich mit Braten vollgeschlagen; ~**schlank** ⟨Adj.; Steig. ungebr.; nicht adv.⟩ (verhüll.): *(bes. von Frauen) ein wenig füllig, rundlich:* eine -e Frau, Figur; ~**schmarotzer,** der (Bot.): svw. ↑Holoparasit; ~**schmieren** ⟨sw. V.; hat⟩ (ugs.): **1.** *völlig beschmieren* (2), *beschmutzen:* die Kinder haben sich vollgeschmiert. **2.** (abwertend) **a)** *überall beschmieren* (2): die Wände [mit Parolen] v.; **b)** *schmierend* (3 a) *füllen, vollschreiben, -malen o. ä.:* ein Heft v.; ~**schreiben** ⟨st. V.; hat⟩: *durch Schreiben, durch Beschreiben [der Seiten] füllen; ganz beschreiben:* ein Blatt, ein Heft v.; ~**schütten** ⟨sw. V.; hat⟩: vgl. ~gießen (1); ~**sinn,** der ⟨o. Pl.⟩: *voller Sinn, volle Bedeutung,* meist in der Verbindung im V.: im V. des Wortes; ~**sitzung,** die: vgl. ~versammlung; ~**sperrung,** die (Verkehrsw.): *völlige Sperrung:* V. der Autobahn zwischen Koblenz und Bonn; ~**spritzen** ⟨sw. V.; hat⟩ (ugs.): *völlig bespritzen;* ~**spur,** die (Eisenb.): *breite Spur, insbes. Normalspur (im Unterschied zur Schmalspur),* dazu: ~**spurig** ⟨Adj.; o. Steig.⟩: *mit Vollspur [versehen];* ~**ständig** ⟨Adj.⟩ [eigtl. = vollen (B)estand habend]: **1.** *alles Dazugehörende umfassend, alle Teile aufweisend, lückenlos; komplett:* ein -es Verzeichnis; den -en Text von etw. abdrucken; die Angaben sind nicht v. **2.** *völlig, gänzlich:* -e Finsternis; etw. v. zerstören, dazu: ~**ständigkeit,** die, -: *das Vorhandensein alles Dazugehörenden, vollständige* (1) *Beschaffenheit:* auf V. verzichten; etw. nur der V. halber anführen; ~**stellen** ⟨sw. V.; hat⟩ (ugs.): *in od. auf etw. soviel stellen, daß es voll ist:* eine Fensterbank mit Blumentöpfen v.; ~**stock** ⟨Adv.⟩ (Seemannsspr.): svw. ↑~mast; ~**stopfen** ⟨sw. V.; hat⟩ (ugs.): **1.** *ganz, bis zur Grenze des Fassungsvermögens füllen, indem man so viel wie möglich hineinstopft:* einen Koffer mit etw. v.; sich die Taschen mit etw. v.; Ü sich den Bauch v.; vollgestopfte *(überfüllte)* Lager. **2.** ⟨v. + sich⟩ svw. ↑~essen; ~**streckbar** ⟨Adj.; o. Steig.; nicht adv.⟩ (jur.): *Vollstreckung zulassend:* das Urteil ist noch nicht v., dazu: ~**streckbarkeit,** die, - (jur.); ~**strecken** ⟨sw. V.; hat⟩: **1. a)** (jur.) *(einen Rechtsanspruch, eine gerichtliche Entscheidung o. ä.) verwirklichen, vollziehen:* [an jmdm.] ein Urteil, eine Strafe v.; im Testa-

ment v.; *die vollstreckende Gewalt (Exekutive);* **b)** ⟨v. + sich⟩ (geh., selten) *sich vollziehen.* **2.** (Sport Jargon) *ausführen u. dabei ein Tor erzielen, mit einem Tor abschließen:* einen Strafstoß v.; ⟨auch ohne Akk.-Obj.:⟩ Müller vollstreckte blitzschnell; ~**streckung,** die (jur.): *das Vollstrecken* (1 a): die V. eines Urteils [anordnen, aussetzen], dazu: ~**streckungsbeamte,** der: *Beamter der Vollstreckungsbehörde;* ~**streckungsbefehl,** der (jur.): *für vorläufig vollstreckbar erklärter Zahlungsbefehl;* ~**streckungsbehörde,** die; ~**streckungsgericht,** das: vgl. ~behörde; ~**studium,** das: *volles, reguläres Studium;* ~**synthetisch** ⟨Adj.; o. Steig.; nicht adv.⟩: *vollständig synthetisch:* -e Öle, Gewebe; ~**tanken** ⟨sw. V.; hat⟩: **1.** *so viel tanken, wie der Treibstofftank (des Fahrzeugs, Flugzeugs) faßt:* den Wagen v. [lassen]; ⟨auch ohne Akk.-Obj.:⟩ tanken Sie bitte voll! **2.** ⟨v. + sich⟩ (salopp) *sich völlig betrinken;* ~**tönend** ⟨Adj.; o. Steig.⟩: *mit vollem, kräftigem Ton, Klang; sonor* (1): mit -er Stimme; ~**transistor[is]iert** ⟨Adj.; o. Steig.; nicht adv.⟩ (Elektrot.): *vollständig mit Transistoren ausgerüstet:* ein -es Rundfunkgerät; ~**treffer,** der: *Treffer mitten ins Ziel; Schuß, Schlag, Wurf o. ä., der voll getroffen hat:* das Schiff bekam, erhielt einen V.; der Boxer konnte einen V. landen; Ü diese Schallplatte wurde ein V.; ~**trinken,** sich ⟨st. V.; hat⟩: **1.** (selten) *sich völlig betrinken.* **2.** (geh.) *gierig in sich aufnehmen:* sich mit Eindrücken v.; ~**trunken** ⟨Adj.; o. Steig.; nicht adv.⟩: *völlig betrunken:* er hat die Tat in -em Zustand begangen, dazu: ~**trunkenheit,** die; ~**umfänglich** ⟨Adj.; o. Steig.; nicht präd.⟩ (schweiz.): *in vollem Umfang;* ~**verb,** das (Sprachw.): *Verb, das allein das Prädikat bilden kann (nicht Hilfs-, Modalverb o. ä. ist);* ~**verpflegung,** die: *volle Verpflegung:* Hotelunterkunft mit V.; ~**versammlung,** die: *Versammlung, an der alle Mitglieder teilnehmen; Plenarversammlung; Plenum;* ~**waise,** die: *Waise, die beide Eltern durch Tod verloren hat; Doppelwaise (im Unterschied zur Halbwaise);* ~**waschmittel,** das: *Waschmittel, das zum Kochen der Wäsche u. zum Waschen bei niedrigeren Temperaturen geeignet ist;* ~**wertig** ⟨Adj.; o. Steig.⟩: *den vollen Wert besitzend,* dazu: ~**wertigkeit,** die ⟨o. Pl.⟩; ~**wichtig** ⟨Adj.; o. Steig.; nicht adv.⟩ (Münzk.): *das volle vorgeschriebene Gewicht habend;* ~**würzig** ⟨Adj.; o. Steig.⟩: *die volle Würze habend:* ein -er Wein; ~**zählig** [-tsɛ:lɪç] ⟨Adj.; o. Steig.⟩: *die volle [An]zahl aufweisend, in voller [An]zahl:* ein -er Satz Briefmarken; wir sind noch nicht v.; v. erscheinen, teilnehmen, dazu: ~**zähligkeit,** die; ~**zeitschule,** die (Schulw.): *Schule, die mit Unterricht bzw. Hausaufgaben die ganze Zeit des Schülers (mit Ausnahme der Freizeit) in Anspruch nimmt;* ~**ziehbar** ⟨-'tsi:ba:g⟩ ⟨Adj.; o. Steig.⟩ (jur.): *Vollziehung, Vollzug zulassend;* ~**ziehen** ⟨unr. V.; hat⟩: **1. a)** *etw. verwirklichen, in die Tat umsetzen, indem man es bis zur Vollendung durchführt; ausführen:* eine Trennung v.; die Unterschrift v. *(leisten);* mit der Trauung auf dem Standesamt ist die Ehe rechtlich vollzogen; **b)** *die Anweisungen, Erfordernisse o. ä., den Inhalt von etw. ausmachen, [vollends] erfüllen, verwirklichen:* einen Auftrag, Befehl v. (jur.:) [an jmdm.] ein Urteil v. *(vollstrecken);* die vollziehende Gewalt *(Exekutive).* **2.** ⟨v. + sich⟩ *ablaufen, nach u. nach geschehen, vor sich gehen:* im Vorgang, der sich gesetzmäßig vollzieht; in ihr vollzog sich ein Wandel, zu 1: ~**ziehung,** die, dazu: ~**ziehungsbeamte,** der ⟨Adj.; o. Steig.⟩, vgl. ~streckungsbeamte, ~**zug,** der [mhd. volzug]: **1.** *das Vollziehen, Vollziehung.* **2. a)** kurz für ↑Strafvollzug; **b)** (Jargon) svw. ↑Justizvollzugsanstalt: *das Leben im V.,* dazu: ~**zugsanstalt:** das Leben im V., kurz für ↑Justizvollzugsanstalt; ~**zugsbeamte,** der: *Beamter des Strafvollzugs, Gefängnisbeamter,* ~**zugsgewalt,** die ⟨o. Pl.⟩, ~**zugskrankenhaus,** das: *Gefängniskrankenhaus,* ~**zugsmeldung,** die: *Meldung, daß eine Anweisung vollzogen worden ist,* ~**zugspolizei,** die: *Polizei, die für den Vollzug aller Maßnahmen zur Wahrung u. Wiederherstellung der öffentlichen Sicherheit zuständig ist;* ~**zugswesen,** das ⟨o. Pl.⟩: alles, was den Strafvollzug zusammenhängt.

Völle ['fœlə], die; - (selten) *bedrückendes Vollsein [des Magens];* *übermäßiges Sattsein:* ein Gefühl der V. [im Magen] haben; ⟨Zus.:⟩ **Völlegefühl,** das ⟨o. Pl.⟩; **vollenden** [fɔl'|ɛndn̩, 'fɔl'|ɛ...] ⟨sw. V.; hat⟩ /vgl. vollendet/ [mhd. volenden, eigtl. = zu vollem Ende bringen]: **1.** *(etw. Begonnenes) zu Ende bringen, führen, zum Abschluß bringen, beenden:* das Werk, einen Bau v.; einen Brief, einen Gedanken[gang] v. (jur.:) vollendeter Mord, Landesverrat (Sprachw.:) voll-

endete Gegenwart *(Vorgegenwart, Perfekt)*, vollendete Vergangenheit *(Vorvergangenheit, Plusquamperfekt)*; Ü er vollendet sein dreißigstes Lebensjahr; sein Leben v. (geh. verhüll.; *sterben*); vgl. Tatsache. **2.** ⟨v. + sich⟩ (geh.) *seinen Abschluß [u. seine letzte Erfüllung] finden:* in diesem Werk vollendet sich das Leben, Schaffen des Künstlers; **vollendet** ⟨Adj.⟩: *mit allem ausgestattet, was dazu gehört, etw. [Hervorragendes] in vollem Maße zu sein; makellos, unübertrefflich, vollkommen:* ein -er Tänzer, Gastgeber; von -er Schönheit; v. schön sein; er hat das Konzert [technisch] v. *(virtuos)* gespielt, dazu: **Vollendetheit,** die; -; **vollends** ['fɔlɛnts, auch: 'fɔlɛnts] ⟨Adv.⟩ [älter vollend, unter Anlehnung an ↑vollenden mit adverbialem s zu mhd. vollen ⟨Adv.⟩ = völlig, zu ↑voll]: *(den Rest, das noch Verbliebene betreffend) völlig; schließlich völlig; endgültig:* etw. v. zerstören; der Saal hat sich nun v. geleert; v. für Behinderte ist das unzumutbar; **Vollendung,** die; -, -en [spätmhd. volendunge]: **1.** *das Vollenden, Vollendetwerden:* das Werk geht der V. entgegen, steht kurz vor der V.; Ü mit, nach V. des 65. Lebensjahrs. **2.** ⟨Pl. selten⟩ (geh.) *das Sichvollenden* (2), *Abschluß u. Erfüllung, Krönung:* dieses Werk ist, bedeutet die V. seines Schaffens. **3.** ⟨o. Pl.⟩ *Vollendetheit, Vollkommenheit; Perfektion:* sein Stil ist von höchster V.; **voller** ['fɔlɐ] ⟨indekl. Adj.; o. Steig.; nicht adv.; ein folgendes bloßes Subst. bleibt unflektiert, mit Attr. steht es im Gen., seltener im Dativ⟩ [erstarrter, gebeugter Nom. von ↑voll] (intensivierend): **1.** *voll* (1 a), *überall bedeckt:* ein Korb v. Früchte; ein Gesicht v. Sommersprossen; das Kleid ist v. [weißer] Flecken. **2.** *voll* (1 b), *ganz erfüllt, durchdrungen:* ein Herz v. Liebe; ein Leben v. [ständiger/(seltener:) ständigem] Sorgen; ein v. ist/steckt v. Widersprüche; v. Spannung zuhören; **Völlerei** [fœlə'raj], die; -, -en [unter Anlehnung an ↑voll für älter Füllerei] (abwertend): *üppiges u. unmäßiges Essen u. Trinken:* zur V. neigen.
volley ['vɔli] ⟨Adv.⟩ [zu engl. at the, on the volley = aus der Luft, zu: volley, ↑Volley] (Ballsport, bes. Fußball, Tennis): *direkt aus der Luft [geschlagen], ohne daß der Ball auf den Boden aufspringt:* den Ball v. nehmen, v. ins Netz schießen; **Volley** [-], der; -s, -s [engl. volley, eigtl. = Flugbahn < frz. volée < volare < lat. volare = fliegen] (bes. Tennis): *volley geschlagener Ball.*
Volley-: ~**ball,** der [engl. volley-ball]: **1.** ⟨o. Pl.⟩ *Mannschaftsspiel zwischen zwei Mannschaften, bei dem ein Ball mit den Händen über ein Netz zurückgeschlagen werden muß u. nicht den Boden berühren darf.* **2.** *Ball für das Volleyballspiel;* ⟨Zus.:⟩ ~**ballspiel,** das; ~**ballspieler,** der; ~**schuß,** der (Fußball): *Schuß, bei dem der Ball volley geschossen wird.*
Vollheit, die; - (selten): **1.** *das Vollsein.* **2.** *Völle.*
vollieren [vɔ'liːrən] ⟨sw. V.; hat⟩ (bes. Tennis): *den Ball volley schlagen:* am Netz v.
völlig ['fœliç] ⟨Adj.; o. Steig.; nicht präd.⟩ [mhd. vollic, zu ↑voll]: *so beschaffen, daß nichts Erforderliches fehlt bzw. alle Bedingungen erfüllt sind; ohne Einschränkung vorhanden; ganz* (1 a): -e Gleichberechtigung, -e Unkenntnis, Finsternis; ein -es Durcheinander; sie ist noch ein -es Kind; v. betrunken, sprachlos, durchnäßt sein; das ist v. gleichgültig; etw. v. verstehen, verkennen; **vollkommen** ⟨Adj.⟩ [mhd. volkomen, eigtl. adj. 2. Part. von: volkomen = zu Ende führen]: **1.** [fɔl'kɔmən, auch: '--] *seinem Wesen entsprechend voll ausgebildet u. ohne Fehler; unübertrefflich:* ein -es Kunstwerk; eine -e (klassische) Schönheit; kein Mensch ist v.; damit war das [Un]glück v. *(vollständig, hatte das [Un]glück den Gipfel erreicht).* **2.** [-'--] ⟨o. Steig.; nicht präd.⟩ *vollständig, völlig, gänzlich:* in -er (absolute 5) Ruhe; -e Übereinstimmung erzielen; ich bin v. deiner Meinung; etw. v. verstehen; jmdm. die Freude v. verderben; ⟨Abl. zu 1:⟩ **Vollkommenheit** [auch: '----], die; -.
Volontär [volɔn'tɛːɐ], der; -s, -e [urspr. = Freiwilliger ohne Sold < frz. volontaire < lat. voluntarius = freiwillig, zu: voluntãs = Wille]: *jmd., der zur Vorbereitung auf seine künftige berufliche (insbes. journalistische od. kaufmännische) Tätigkeit [gegen geringe Bezahlung] bei einer Redaktion, bei einem kaufmännischen Betrieb o. ä. arbeitet;* **Volontariat** [...ta'rja:t], das; -[e]s, -e: **1.** *Ausbildungszeit, in der jmd. Volontär ist.* **2.** *Stelle eines Volontärs;* **Volontärin,** die; -, -nen: w. Form zu ↑Volontär; **volontieren** [...'ti:rən] ⟨sw. V.; hat⟩: *als Volontär[in] arbeiten.*
Volt [vɔlt], das; - u. -[e]s, - [nach dem ital. Physiker A. Volta (1745–1827)] (Physik, Elektrot.): *Einheit der elektrischen Spannung;* Zeichen: V

Volt- (Physik, Elektrot.): ~**ampere,** das: *Einheit der elektrischen Leistung;* Zeichen: VA; ~**meter,** das: svw. ↑Spannungsmesser; vgl. Voltameter; ~**sekunde,** die: *Einheit des magnetischen Flusses* (2); Zeichen: Vs
Voltaelement ['vɔlta-], das; -[e]s, -e [zu Volta, ↑Volt] (Physik): *galvanisches Element aus einer Kupfer- u. einer Zinkelektrode in verdünnter Schwefelsäure;* **Voltameter,** das; -s, - [↑-meter] (Physik): *elektrolytisches Instrument zur Messung von Elektrizitätsmengen.* Vgl. Voltmeter.
volta ['vɔlta], die; -, -n [(frz. volte <) ital. volta = Drehung, zu: voltare = drehen, zu lat. volvere, ↑Volumen]: **1.** *Kunstgriff beim Kartenspiel, durch den beim Mischen eine Karte an die gewünschte Stelle gelangt:* die, eine V. schlagen *(ausführen).* * **die/eine V. schlagen** *(einen geschickten Schachzug, Kniff anwenden).* **2.** (Reiten) *das Reiten eines Kreises von kleinem Durchmesser:* eine V. reiten. **3.** (Fechten) *seitliches Ausweichen;* ⟨Abl.:⟩ **voltieren** [vɔl'ti:rən] ⟨sw. V.; hat⟩ [frz. volter < ital. voltare, ↑Volte]; **voltigieren;** **Voltige** [vɔl'ti:ʒə], die; -, -n [frz. voltige, zu: voltiger, ↑voltigieren]: *Sprung eines Kunstreiters auf das [trabende od. galoppierende] Pferd;* **Voltigeur** [vɔlti'ʒøːɐ], der; -s, -e [frz. voltigeur]: *Voltigierer;* **voltigieren** [...'ʒi:rən] ⟨sw. V.; hat⟩ [frz. voltiger < ital. volteggiare, zu: voltare, ↑Volte]: **1.** (Reiten) *eine Volte* (2) *ausführen.* **2.** (Fechten) *eine Volte* (3) *ausführen.* **3.** Luft-, Kunstspringe, Geschicklichkeitsübungen am trabenden od. galoppierenden Pferd ausführen; ⟨Abl.:⟩ **Voltigierer,** der; -s, -: *jmd., der voltigiert* (3).
Volum- [vo'lu:m-]: ~**einheit,** die: *Maßeinheit des Volumens;* ~**gewicht,** das: *Gewicht des Volumeinheit eines Stoffes, spezifisches Gewicht;* ~**prozent,** das: *Anteil eines Stoffes, der in 100 cm³ einer Lösung enthalten ist.*
Volumen [vo'lu:mən], das; -s, - u. ...mina [frz. volume < lat. volümen = (Schrift)rolle, Buch, zu: volvere = rollen]: **1.** ⟨Pl. -⟩ *räumliche Ausdehnung, Rauminhalt:* das V. einer Kugel, einer Luftschicht berechnen; der Ballon hat ein V. von 1 000 m³; Zeichen: V; Ü der Tenor hat eine Stimme von großem V. *(von großer Tragfähigkeit).* **2.** ⟨Pl. -⟩ *Umfang, Gesamtmenge von etw. (innerhalb eines bestimmten Zeitraums):* das V. des Außenhandels ist angestiegen. **3.** ⟨Pl. ...mina⟩ (Buchw.) *Band (eines Werkes),* nur in der Abk.: vol., Vol.
Volumen-: ↑Volum-; **volumetrie** [volu-], die; - [↑-metrie]: svw. ↑Volumanalyse; **volumetrisch** ⟨Adj.; o. Steig.⟩: *die Volumetrie betreffend;* **Volumina:** Pl. von ↑Volumen; **voluminös** [volumi'nø:s] ⟨Adj.; -er, -este; nicht adv.⟩ [frz. volumineux]: *von beträchtlichem Umfang:* ein -es Wörterbuch; er ist sehr v. (scherzh.; *recht korpulent).*
Voluntarismus [volʊnta'rɪsmʊs], der; - [zu spätlat. voluntarius, ↑Voluntär]: *philosophische Lehre, die den Willen als Grundprinzip des Seins ansieht;* **Voluntarist,** der; -en, -en: *Anhänger, Vertreter des Voluntarismus;* **voluntaristisch** ⟨Adj.; o. Steig.⟩: *den Voluntarismus betreffend;* **voluntativ** [volʊnta'ti:f] ⟨Adj.; o. Steig.⟩ [1: spätlat. voluntativus]: **1.** (Philos.) *den Willen betreffend.* **2.** (Sprachw.) *den Modus* (2) *des Wunsches ausdrückend.*
voluptuös [volʊp'tyø:s] ⟨Adj.; -er, -este⟩ [frz. voluptueux < lat. voluptuõsus] (bildungsspr. veraltend): *wollüstig.*
Volute [vo'lu:tə], die; -, -n [lat. volüta, zu: volütum, 2. Part. von: volvere, ↑Volumen] (Kunstwiss.): *spiralförmige Einrollung am Kapitell ionischer Säulen od. als Bauornament in der Renaissance; Schnecke* (6 a); ⟨Zus.:⟩ **Volutenkapitell,** das (Kunstwiss.): *mit Voluten versehenes Kapitell der ionischen Säule;* **volvieren** [vɔl'vi:rən] ⟨sw. V.; hat⟩ [lat. volvere, ↑Volumen] (veraltend): **1.** *wälzen, rollen.* **2.** *genau ansehen; überlegen, durchdenken;* **Volvulus** ['vɔlvulʊs], der; -, ...li [zu lat. volvere, ↑Volumen] (Med.): *Darmverschlingung.*
vom [fɔm] ⟨Präp. von + Art. dem⟩: **1.** (meist nicht auflösbar) *in vielen Verbindungen:* v. Lande sein; Schnee fiel v. Himmel; der Weg v. Bahnhof [bis] zur Stadt; v. Morgen bis zum Abend; v. 10. Oktober an; v. Jahre 1975 bis heute. **2.** (nicht auflösbar) *in bestimmten Wendungen, z. B.:* v. Bau sein; v. Fleisch fallen; v. Hundertsten ins Tausendste kommen. **3.** ⟨vom + subst. Inf.⟩ *zur Angabe der Ursache:* müde v. Laufen, heiser v. Sprechen.
Vomhundertsatz, der; -es, ...sätze: *[festgelegter] Prozentsatz.*
vomieren [vo'mi:rən] ⟨sw. V.; hat⟩ [lat. vomere] (Med.): *sich erbrechen.*
Vomtausendsatz, der; -es, ...sätze: *[festgelegter] Promillesatz.*
von [fɔn; mhd. von, ahd. fon]: **I.** ⟨Präp. mit Dativ; vgl.

vom⟩ 1. gibt einen räumlichen Ausgangspunkt an: v. vorn, v. hinten; v. rechts, v. fern[e], v. Norden; der Zug kommt v. Berlin; es tropft v. den Bäumen; v. woher stammst du?; in bestimmten Korrelationen: v. hier an ist die Strecke eingleisig; v. einem Bein auf das andere treten; v. Mannheim aus fährt man über die B 38; v. hier bis zum Bahnhof; v. unten her; v. Ast zu Ast. **2.** gibt den Vorgang od. Zustand der Loslösung, des Trennens od. Getrenntseins an: die Wäsche v. der Leine nehmen; sich den Schweiß v. der Stirn wischen; sich v. jmdm., v. zu Hause lösen; ⟨mit Betonung auf „von“:⟩ er hat das Essen wieder v. sich gegeben *(erbrochen);* keinen Ton mehr v. sich geben; allen Ballast v. sich werfen; ein lieber Freund ist v. uns gegangen (verhüll.; *gestorben).* **3.** gibt einen zeitlichen Ausgangspunkt an: das Brot ist v. gestern *(gestern gebacken);* ich kenne ihn v. früher; meist in bestimmten Korrelationen: v. nun an; v. morgen an; das ist er v. Jugend an/auf gewöhnt; v. heute ab soll es anders werden; die Nacht v. Samstag auf/zu Sonntag; v. Montag bis Donnerstag; v. Jahr zu Jahr. **4. a)** nennt die Menge, das Ganze, von dem der genannte Teil stammt: einer v. euch; v. dreihundert Bewerbern wurden sechs genommen; keins v. diesen Bildern gefällt mir; acht v. hundert/vom Hundert *(8%);* **b)** gibt an Stelle eines Gleichsetzungssatzes das für das genannte Einzelstück od. die genannte Person Typische an: ein Teufel v. einem Vorgesetzten; dieses Wunderwerk v. Brücke. **5. a)** meist durch einen Genitiv ersetzbar od. an Stelle eines Genitivs: der König v. Schweden; der Vertrag v. Locarno; in der Umgebung v. München; die Belagerung v. Paris; gegen den Protest v. Tausenden wurde das Kernkraftwerk gebaut; er ist Vater v. vier Söhnen; **b)** gibt den Bereich an, für den das Gesagte gilt; *hinsichtlich, in bezug auf:* er ist Lehrer v. Beruf, ein Hüne v. Gestalt; jung v. (veraltend; *an)* Jahren; er ist schwer v. Begriff; v. Natur aus ist er gutmütig; **c)** (ugs.) nennt als Ersatz für ein Genitivattribut od. ein Possessivpron. den Besitzer einer Sache: der Hut v. [meinem] Vater; die Stimme v. Caruso; ist das Taschentuch v. dir? *(ist es dein Taschentuch?);* **d)** in Verbindung mit bestimmten Adverbien o. ä.: unterhalb v. unserem Haus; angesichts v. so viel Elend; an Stelle v. langen Reden. **6. a)** gibt den Urheber od. das Mittel, die Ursache an: Post v. einem Freund bekommen; v. der Sonne gebräunt sein; müde v. der Arbeit; sie war befriedigt von dem Ergebnis; etw. von seinem Taschengeld kaufen; das Kleid ist v. Hand *(nicht mit der Maschine)* gestrickt; v. selbst (↑selbst I); **b)** nennt beim Passiv das eigentliche Subjekt des Handelns: er wurde v. seinem Vater gelobt; v. einem Auto angefahren werden; das Buch wurde ihm v. seinem Freund geschenkt. **7. a)** (veraltend) gibt das Material, die Teile an, woraus etw. besteht; *aus:* ein Ring v. Gold; ein Strauß v. Rosen; Ü ein Herz v. Stein; **b)** gibt Art od. Eigenschaft an: ein Mann v. Charakter; ein Mädchen v. großer Schönheit; eine Sache v. Wichtigkeit; so was v. menschlich wie diese Affen! (Eltern 2, 1980, 25); **c)** gibt Maße, Entfernungen, Größenordnungen an: ein Abstand v. fünf Metern; eine Fahrt v. drei Stunden; Preise v. fünfzig Mark und höher; zwei Kinder [im Alter] v. vier und sieben Jahren; Städte v. über 100 000 Einwohnern sind Großstädte; eine Gans v. ungefähr vier Kilo. **8.** bei Namen als Adelsprädikat: die Dichtungen Johann Wolfgang v. Goethes. **9.** (ugs.) in Verbindung mit „was" anstatt „wovon": v. was ist ihm schlecht geworden? **10** oft in [festen] Verbindungen: v. etw. sprechen; er berichtete v. seinen Erlebnissen; infolge v. Regen. **II.** ⟨Adv.⟩ (ugs., bes. nordd.) als abgetrennter Teil von den Adverbien „davon, wovon": wo haben wir gerade v. gesprochen?; da haben Sie wohl nichts v. gewußt.

voneinander ⟨Adv.⟩: **a)** *einer vom anderen:* sie sind v. abhängig; wir haben lange nichts v. gehört; **b)** kennzeichnet einen bestimmten Abstand: sie standen weit weg v.

vonnöten [fɔn'nøːtn̩], älter: von nöten (Dativ Pl. von ↑Not), mhd. von not] nur in der Verbindung **v. sein** *(nötig, dringend erforderlich sein):* Eile, größere Sorgfalt ist v.

vonstatten [fɔn'ʃtatn̩; urspr. = von der Stelle, zu mhd. state = Stelle, Ort] in der Wendung **v. gehen** (1. *stattfinden:* wann und wo fand das Fest v. gehen? 2. *sich entwickeln, vorangehen:* seine Genesung ging nur langsam v.).

Voodoo [vuˈduː]: ↑Wodu.

¹Vopo ['foːpo], der; -s, -s (ugs.): kurz für ↑Volkspolizist!

²Vopo [-], die; - (ugs.): kurz für ↑Volkspolizei.

vor [foː̯; mhd. vor, ahd. fora]: **I.** ⟨Präp. mit Dativ u. Akk.; vgl. vorm⟩ **1.** (räumlich; Ggs.: hinter I 1) **a)** ⟨mit Dativ⟩ *auf der Vorderseite von, auf der dem Betrachter od. dem Bezugspunkt zugewandten Seite von:* v. dem Haus ist ein kleiner Garten; v. dem Schaufenster, v. dem Spiegel stehen; warte v. dem Eingang, v. dem Kino auf mich; eine Binde v. den Augen tragen; vor „daß" steht immer ein Komma; der Friedhof liegt etwa einen Kilometer *(außerhalb)* der Stadt; v. dem Winde segeln (seem.; *so segeln, daß der Wind genau von hinten auf die Segel trifft);* ⟨mit Betonung auf „vor":⟩ er hat das Buch v. sich; sie ging zwei Schritte v. ihm, saß zwei Reihen v. ihm; Ü v. Gericht, v. dem Richter stehen (geh.; *angeklagt sein);* **b)** ⟨mit Akk.; vgl. vors⟩ *auf die Vorderseite von, auf die dem Betrachter od. dem Bezugspunkt zugewandte Seite von:* v. das Haus treten; sich v. den Spiegel stellen; das Auto v. die Garage fahren; Blumen v. das Fenster stellen; sie warf sich in ihrer Verzweiflung v. den Zug; v. das „aber" muß ein Komma setzen; ⟨mit Betonung auf „vor":⟩ setz dich bitte v. mich!; Ü sich v. jmdn. stellen *(jmdn. in Schutz nehmen);* jmdm. v. ein Ultimatum stellen; **v. sich** (mich, dich usw.) **hin** *(ganz für sich u. in gleichmäßiger Fortdauer):* v. sich hin schimpfen, reden, weinen. **2.** ⟨mit Dativ⟩ (zeitlich) **a)** drückt aus, daß etw. dem genannten Zeitpunkt od. Vorgang [unmittelbar] vorausgeht; *früher als; bevor das Genannte erreicht ist* (Ggs.: nach I 2): v. wenigen Augenblicken; v. Ablauf der Frist; er kommt noch v. Weihnachten; die Verhältnisse v. der Krise, v. 1975; das war schon v. Jahren; heute v. [genau] vierzig Jahren ist es geschehen; im Jahre 33 v. Christi Geburt, v. Christus; **b)** ⟨mit Betonung auf „vor"⟩ weist auf eine kommende, zu durchlebende Zeit, zu bewältigende Aufgaben o. ä. hin (Ggs.: hinter I 3 a): etw. v. sich haben; die Prüfung liegt noch v. im Alpdruck v. ihm. **3.** ⟨mit Dativ⟩ gibt eine Reihenfolge od. Rangordnung an: v. jmdm. durchs Ziel gehen; bin ich vor dir oder nach dir an der Reihe?; sie ist tüchtig v. (geh.; *am tüchtigsten von)* uns allen. **4.** ⟨mit Dativ⟩ weist auf die Beziehung zu einem Gegenüber hin; *in Gegenwart, im Beisein von:* v. vielen Zuschauern; er spielte v. geladenen Gästen, v. Freunden; etw. v. Zeugen erklären. **5.** ⟨mit Dativ, ohne Art.⟩ *aus Anlaß von, bewirkt durch, aus* (aus I 2), nur in festen Verbindungen: v. Kälte zittern; v. Neugier platzen; er schrie v. Schmerz; glänzend v. Sauberkeit; schwitzend v. Anstrengung; gelb v. Neid, starr v. Schreck werden. **6.** (ugs.) in Verbindung mit „was" anstatt „wovor": v. was fürchtest du dich denn? **7.** oft in [festen] Verbindungen: sich v. jmdm. schämen; v. etw. davonlaufen; Angst v. jmdm. haben; sich v. etw. schützen; jmdn. v. etw. warnen. **II.** ⟨Adv.⟩ **1.** ⟨eigtl. als Vorsilbe eines weggelassenen Verbs der Bewegung⟩ *voran, vorwärts:* Freiwillige v.! *(vortreten!);* drei Schritt v. und zwei zurück. **2.** ⟨als abgetrennter Teil von den Adverbien „davor, wovor"⟩ (ugs., bes. nordd.): da habe ich mich immer v. gedrückt; da sei Gott v.! (Ausruf der Abwehr; *davor möge uns Gott bewahren!);* wo hast du denn jetzt noch Angst v.?

vorab [foːˈʔap] ⟨Adv.⟩ [mhd. vorabe]: *zunächst einmal, im voraus, zuerst:* die Presse wurde v. informiert.

Vorabdruck, der; -[e]s, -e: **1.** *das Abdrucken [eines Teils] eines literarischen Werkes in einer Zeitung o. ä. vor der Veröffentlichung als Buch.* **2.** *das vorweg Abgedruckte.*

Vorabend, der; -s, -e: *Abend vor einem bestimmten [Fest] tag:* am V. der Hochzeit; da steht noch das Geschirr vom V.; Ü am V. großer Ereignisse *(kurz vor ...);* ⟨Zus.:⟩ **Vorabendmesse,** die (kath. Kirche): ¹*Messe (1) am Vorabend von Sonn- u. Feiertagen; Samstagabendmesse* (b).

Vorahnung, die; -, -en: *unbestimmtes Gefühl, Ahnung von etw. Drohendem, Unheilvollem:* -en haben.

Voralarm, der; -[e]s, -e (bes. Milit.): **1.** *bestimmtes, als Vorwarnung vor dem eigentlichen Alarm ausgelöstes Signal.* **2.** *Zustand des Voralarms (1).*

voran [fo'ran] ⟨Adv.⟩: **a)** *vorn, an der Spitze [gehend]:* v. der Vater; die Kinder hinterdrein; **b)** *vorwärts:* immer langsam v.!; ⟨subst.:⟩ die Straße war blockiert, es gab kein Voran.

voran-: ~bringen ⟨unr. V.; hat⟩: *weiterbringen, fördern:* die Entwicklung v.; **~eilen** ⟨sw. V.; ist⟩: *schnell vorangehen;* **~gehen** ⟨unr. V.; ist⟩: **1.** *vorne, an der Spitze gehen:* jmdm. v. lassen. **2.** *Fortschritte machen:* die Arbeit geht gut voran, mit der Arbeit geht es gut voran. **3.** *(einer Sache) vorausge-*

hen; *vor etw., einem bestimmten Zeitpunkt liegen:* dem Beschluß gingen lange Diskussionen voran; ⟨häufig im 1. od. 2. Part.:⟩ *auf den vorangehenden Seiten;* in den vorangegangenen Wochen; ~**kommen** ⟨st. V.; ist⟩: **1.** *sich nach vorn bewegen, einen Weg, eine Strecke zurücklegen:* das Boot konnte stromaufwärts kaum v. **2.** *Fortschritte machen, Erfolg haben:* im Leben gut v.; die Arbeit kommt nicht voran; ~**machen** ⟨sw. V.; hat⟩ (ugs.): *sich beeilen:* mach endlich voran!; ~**schreiten** ⟨st. V.; ist⟩ (geh.): svw. ↑~gehen (1, 2); ~**stellen** ⟨sw. V.; hat⟩: *an den Anfang [einer Aussage o. ä.] stellen;* ~**tragen** ⟨sw. V.; hat⟩: *an der Spitze gehend tragen:* die Fahne v.; ~**treiben** ⟨st. V.; hat⟩: *in Schwung bringen, beschleunigen; forcieren* (a): eine Entwicklung, die Verhandlungen v.

Vo̱rankündigung, die; -, -en: *vorherige Ankündigung:* es geschah ohne V.

vo̱ranmelden ⟨sw. V.; hat; nur im Inf. u. 2. Part. gebr.⟩ (Fernspr.): *ein Gespräch anmelden, damit der andere Partner [herbeigerufen werden kann u.] am Apparat ist;* ⟨Abl.:⟩ **Vo̱ranmeldung,** die; -, -en: *vorherige Anmeldung, Vormerkung:* für die Veranstaltung gibt es schon viele -en.

Vo̱ranschlag, der; -[e]s, ...schläge (Wirtsch.): *Vorausberechnung der zu erwartenden Einnahmen u. Ausgaben, bes. der Kosten für ein bestimmtes Vorhaben; Kalkulation* (1).

Vo̱ranwartschaft, die; -, -en (jur.): *erste Anwartschaft, frühzeitig geltend gemachter Anspruch.*

Vo̱ranzeige, die; -, -n: *vorherige Ankündigung eines Buches, Films, Theaterstücks o. ä. mit kleinen Ausschnitten od. einer kurzen Charakteristik.*

Vo̱rarbeit, die; -, -en: *Arbeit, die der Vorbereitung weiterer Arbeiten dient:* wissenschaftliche -en; er hat gründliche V. geleistet; **vo̱rarbeiten** ⟨sw. V.; hat⟩: **1.** *durch vermehrte, verlängerte Arbeit[szeit] die Möglichkeit bekommen, zu einem späteren Termin mehr freie Zeit zu haben* (Ggs.: nacharbeiten 1): er will für Weihnachten einen Tag v. **2.** ⟨v. + sich⟩ *[durch harte Arbeit] vorankommen, eine bessere Position erreichen:* er hat sich vom fünften auf den zweiten Platz vorgearbeitet. **3.** *[für jmdn., etw.] Vorarbeit leisten:* er hat ihr [mir] gut vorgearbeitet; **Vo̱rarbeiter,** der; -s, -: *Anführer, Leiter einer Gruppe von Arbeitern;* **Vo̱rarbeiterin,** die; -, -nen: w. Form zu ↑Vorarbeiter.

vorauf [fo'rau̯f] ⟨Adv.⟩: **a)** *voran:* ein stattlicher Festzug, v. die Musik, dann ein Prunkwagen; **b)** (selten) *vorwärts:* Eine zurückwollende und v. wirkende Bewegung (Bloch, Wüste 116); **c)** (selten) *vorher: kurz v.* war er gegangen. **vorauffu̱hren** ⟨sw. V.; hat; vgl. uraufführen⟩: *(bes. von Filmen) vor der öffentlichen Uraufführung schon einmal zeigen;* ⟨Abl.:⟩ **Voraufführung,** die; -, -en.

voraufgehen ⟨unr. V.; ist⟩ (geh.): **1.** *ein wenig eher als die andern losgehen; vor jmdm. hergehen:* der Mann geht vorauf, die Frau und die Kinder folgen. **2.** *vorangehen* (3).

voraus ⟨Adv.⟩ [mhd. vorūʒ]: **1.** [fo'rau̯s] **a)** *vor den andern, an der Spitze:* er immer v., die andern hinterdrein; er ist schon zu weit v.; Ü er ist ihm immer um eine Nasenlänge v.; im Rechnen ist sie ihm v. *(ist sie besser als er):* er war seiner Zeit weit v.; **b)** (selten) *vorn:* Voraus und im Rücken ... hier war Front (Plievier, Stalingrad 5); backbord v. (Seemannsspr.): *links (vorne)* lag eine Insel. **2.** [fo'rau̯s] (Seemannsspr.) *voran, vorwärts:* mit halber Kraft v.!, Volldampf v.! (seem. V. Kommandos). **3.** ['fo:rau̯s] in der Fügung **im/**(seltener)**zum v.** *(schon vorher):* besten Dank im v.!; die Miete ist im v. zu bezahlen; für ihn war die Chance zum v. gleich Null; **Vo̱raus,** der; - (jur.): *Vermächtnis, das einem überlebenden Ehegatten im voraus vor dem gesetzlichen Erbteil zusteht.*

voraus-, Vo̱raus- (vgl. auch voraus-): ~**abteilung,** die: **1.** *größerer militärischer Vortrupp mit speziellen Aufgaben.* **2.** svw. ↑~kommando; ~**ahnen** ⟨sw. V.; hat⟩: *ahnend vorhersehen, ein Vorgefühl von etw. haben;* ~**bedingen** ⟨st. V.; hat⟩ (veraltet): *zur Vorbedingung machen, vorher ausbedingen,* dazu: ~**bedingung,** die; ~**berechenbar** ⟨Adj.; o. Steig.; nicht adv.⟩: *geeignet, im voraus berechnet zu werden;* ~**berechnen** (2): ~**bestimmen** ⟨sw. V.; hat⟩: *im voraus bestimmen,* dazu: ~**berechnung,** die; ~**bezahlen** ⟨sw. V.; hat⟩: *im voraus bezahlen:* die Miete ist für drei Monate vorausbezahlt, dazu: ~**bezahlung,** die; ~**blick,** der; ~**blicken** ⟨st. V.; hat⟩: svw. ↑~schauen; ~**datieren** ⟨sw. V.; hat⟩: *mit einem späteren Datum versehen* (Ggs.: zurückdatieren); ~**denken** ⟨unr. V.; hat⟩; ~**eilen** ⟨sw. V.; ist⟩: *eilig vorauslaufen:* die Kinder eilten voraus; Ü meine Gedanken eilten voraus; ~**exemplar,**

das: *Exemplar eines Buches, einer Zeitung usw., das schon vor Auslieferung der Auflage abgegeben wird;* ~**fahren** ⟨st. V.; ist⟩: *als erste[r], vor den andern fahren;* ~**gehen** ⟨unr. V.; ist⟩: **1.** *schon vorher, früher als ein anderer od. vor [einem] andern her irgendwohin gehen:* er ging schon voraus, um einen Tisch zu besetzen; Ü sie ist ihrem Mann im Tod vorausgegangen; jmdm. der Ruf voraus, daß ... **2.** *sich vorher ereignen, früher [als etw. anderes] geschehen:* ein langes Leiden war seinem Tod vorausgegangen; ⟨Part.:⟩ im vorausgehenden *(weiter oben);* in vorausgegangenen *(früheren)* Zeiten; ~**gesetzt:** ↑voraussetzen; ~**haben** ⟨unr. V.; hat⟩ in der Wendung **jmdm./vor jmdm. etw. v.** *(jmdm. in etw. überlegen, einen besser im Vorteil sein):* was haben die Menschen den Tieren voraus?; er hat vor mir einige Erfahrungen voraus; ~**kasse,** die (Kaufmannsspr.): *vorherige Bezahlung:* wir liefern nur gegen V.; ~**kommando,** das (Milit.): *Kommando* (3 a), *das bes. für die nachfolgende Truppe Quartier beschafft;* ~**korrektor,** der (Druckw.): *Korrektor, der die Vorauskorrekturen durchführt;* ~**korrektur,** die (Druckw.): *Überprüfung einer Druckvorlage auf Rechtschreibung, einheitliche Anordnung u. Auszeichnung* (4) *vor dem Satz;* ~**laufen** ⟨st. V.; ist⟩: *als erste[r], vor den andern laufen:* die Kinder liefen voraus; ~**nehmen** ⟨st. V.; hat⟩ (selten): *vorwegnehmen;* ~**planen** ⟨sw. V.; hat⟩: *vorher, im voraus planen,* dazu: ~**planung,** die; ~**reiten** ⟨st. V.; ist⟩: vgl. ~fahren; ~**sagbar** ⟨Adj.; o. Steig.; nicht adv.⟩; ~**sage,** die: *(auf Grund bestimmter Kenntnisse u. Einsichten gemachte) Aussage über die Zukunft, über Kommendes; Prognose:* die V. war richtig, ist eingetroffen; -n machen; ~**sagen** ⟨sw. V.; hat⟩: *eine Voraussage machen; vorhersagen; prophezeien:* das hat nicht zugetroffen, habe ich längst vorausgesagt; man sagte ihm eine große Zukunft voraus, dazu: ~**sagung,** die; -, -en: svw. ↑~sage; ~**schau,** die: *Einsicht in bezug auf kommende Entwicklungen:* in kluger V.; ~**schauen** ⟨sw. V.; hat⟩: *kommende Entwicklungen einschätzen u. die eigenen Planungen danach einrichten* (meist im 1. Part.): er ist sehr vorausschauend; vorausschauend hat er sich rechtzeitig mit allem eingedeckt; ~**schicken** ⟨sw. V.; hat⟩: **1.** *als erstes, vorher schicken:* er hat ein Paket vorausgeschickt. **2.** *vorher, vor der eigentlichen Aussage erklären:* ich muß v., daß ...; ~**sehbar** [...ze:ba:ɐ̯] ⟨Adj.; o. Steig.; nicht adv.⟩: das war v.; ~**sehen** ⟨st. V.; hat⟩: *etw., den Ausgang eines Geschehens im voraus ahnen od. erwarten:* es ist vorauszusehen, daß ...; diese Entwicklung hat er schon lange vorausgesehen; ...; ~**setzen** ⟨sw. V.; hat⟩: **a)** *als selbstverständlich, als vorhanden annehmen:* diese Tatsache darf man wohl als bekannt v.; **b)** *als notwendige Vorbedingung für etw. hinstellen, erkennen:* diese Arbeit setzt große Fingerfertigkeit voraus; ⟨häufig im 2. Part.:⟩ vorausgesetzt, daß das Wetter schön bleibt, feiern wir im Garten; ~**setzung,** die: **a)** *Annahme, feste Vorstellung, von der man sich bei seinen Überlegungen u. Entschlüssen leiten läßt:* dieser Schluß beruht auf der irrigen V. *(Hypothese* 1), daß ...; er ist von falschen -en *(Prämissen* 2) ausgegangen; **b)** *etw., was vorhanden sein muß, um etw. anderes zu ermöglichen; Vorbedingung:* eine V. ist selbstverständlich, v. eine unabdingbare V.; Freiheit ist die V. für echte Demokratie; die -en fehlen, sind nicht erfüllt, nicht gegeben; für diese Position ist ein abgeschlossenes Studium V.; die mit der Weiterentwicklung schaffen; unter der V., daß du mitmachst, stimme ich zu; er machte zur V., daß ...; ~**sicht,** die: *Ahnung in bezug auf Kommendes, auf Erfahrung od. Kenntnis der Zusammenhänge beruhende Vermutung:* kluge V.; *aller V. nach, nach menschlicher V. (höchstwahrscheinlich);* in weiser V. (scherzh.; *ahnungsvoll; in dem Gefühl, daß die Entwicklung es nötig machen werde):* in weiser V. hatte sie einen Regenschirm mitgenommen, dazu: ~**sichtlich** ⟨Adj.; o. Steig.; nicht adv.⟩: *soweit man auf Grund bestimmter Anhaltspunkte vermuten, voraussehen kann:* -e Ankunft 11.15 Uhr; die Wohnung wird v. in drei Wochen bezugsfertig sein; ~**vermächtnis,** das (jur.): *Vermächtnis, das einem Erben gesondert zugedacht wurde u. dessen Wert bei der Aufteilung der gesamten Erbmasse nicht mit angerechnet wird;* ~**werfen** ⟨st. V.; hat⟩: seine Schatten v. (↑Schatten 1 a); ~**wissen** ⟨unr. V.; hat⟩: *im voraus wissen:* die Zukunft v.; das konnte niemand v.; ~**zahlen** ⟨sw. V.; hat⟩: *im voraus, noch vor der Lieferung od. Leistung bezahlen:* bei der Bestellung mußten wir die Hälfte des Preises v., dazu: ~**zahlung,** die.

Vorausscheidung, die; -, -en (Sport): *vor der eigentlichen Ausscheidung* (3) *stattfindender Wettkampf.*

Vorauswahl, die; -: *erstes, noch vorläufiges Auswählen (bei einer großen Zahl von Angeboten).*

Vorbau, der; -[e]s, -ten [1: mhd. vorbū]: **1.** *vorspringender, angebauter Teil eines Gebäudes:* ein überdachter V. (vor dem Eingang). **2.** (salopp scherzh.) *starker Busen; Balkon* (1 b). **3.** ⟨o. Pl.⟩ (Technik, bes. Brückenbau, Bergbau) *Weiterbau nach vorn, ohne daß vorher Stützen o. ä. angebracht werden müssen:* eine Brücke im freien V. **vorantreiben;** ⟨sw. V.; hat⟩ (Technik) = *zur Abwehr von etw. einen schützenden Bau errichten]:* **1. a)** *einen Vorbau* (1) *errichten:* einen Haus eine Veranda v.; ein Hotel mit vorgebauter Terrasse; **b)** *als Muster aufbauen, errichten:* mit den Bauklötzen baute er dem Jungen ein Haus vor. **2. a)** *Vorsorge treffen:* sie haben für ihr Alter vorgebaut; Spr der kluge Mann baut vor (nach Schiller, Tell I, 2); **b)** *(vor etw.) vorbeugen:* um Mißverständnissen vorzubauen, erkläre ich hiermit ...

vorbedacht; ↑ vorbedenken; **Vorbedacht,** der in den Fügungen **aus, mit, voll V.** *(nach genauer Überlegung u. in bestimmter Absicht, bewußt); ohne V.* *(ohne Überlegung);* **vorbedenken** ⟨unr. V.; hat⟩ *vorher genau überlegen, bedenken:* alle Möglichkeiten v.; vorbedacht *(überlegt)* handeln.

Vorbedeutung, die; -, -en: *geheimnisvolle Bedeutung, die einer Sache, einem Geschehen im Hinblick auf die Zukunft innezuwohnen scheint; Omen:* sein Stolpern hat eine böse V.

Vorbedingung, die; -, -en: *Bedingung, die erfüllt werden muß, bevor etw. angefangen werden kann:* die technischen, sozialen -en für eine Entwicklung; die -en für etw. schaffen.

Vorbehalt ['foːɐ̯bəhalt], der; -[e]s, -e [zu ↑ vorbehalten]: *Einschränkung, geltend gemachtes Bedenken gegen eine Sache [der man sonst im ganzen zustimmt]:* ein stiller, innerer V.; meine -e sind nicht unbegründet; -e gegen etw. haben, machen, anmelden; mit einigen -en; das kann man ohne V. bejahen; ich stimme zu unter dem V., daß ...; **vorbehalten** ⟨st. V.; hat⟩: **1.** ⟨v. + sich⟩ *sich die Möglichkeit für bestimmte Schritte od. für eine andere Entscheidung offenlassen:* sich gerichtliche Schritte v.; eine Änderung habe ich mir vorbehalten; alle Rechte vorbehalten (eigtl. = wir haben uns alle Rechte vorbehalten; vgl. Recht 2). **2.** **jmdm.* **vorbehalten sein/bleiben** *(für jmdn. bestimmt, ausersehen sein; jmdm. zum ersten Gebrauch, zu ganz bestimmtem Tun zugedacht sein).* **3.** (veraltet) *bereithalten, reservieren:* er hatte ihm ein paar besonders kostbare Stücke vorbehalten; ⟨Abl.:⟩ **vorbehaltlich** (schweiz.:) **vorbehältlich** [...heltlıç]: **I.** ⟨Präp. mit Gen.⟩ (Papierdt.) *unter dem Vorbehalt:* v. behördlicher Genehmigung. **II.** ⟨Adj.; o. Steig.⟩ *mit Vorbehalt [gegeben]:* eine -e Genehmigung; **vorbehaltlos** ⟨Adj.; o. Steig.⟩ *ohne jeden Vorbehalt [gegeben];* ⟨Abl.:⟩ **Vorbehaltlosigkeit,** die; -.

Vorbehalts-: ~gut, das (jur.): *bestimmter, durch Vertrag o. ä. von der ehelichen Gütergemeinschaft ausgeschlossener, nur dem einen Ehegatten vorbehaltener Vermögensanteil;* **~klausel,** die: *Klausel in einem Vertrag, durch die ein Partner sich bestimmte Einwendungen u. Rücktrittsmöglichkeiten vorbehält;* **~urteil,** das (jur.): *Urteil, mit dem ein Streit nur unter dem Vorbehalt einer Entscheidung über etwaige Einwendungen des Beklagten beigelegt wird.*

vorbehandeln ⟨sw. V.; hat⟩: *vorher in geeigneter Weise behandeln, damit die eigentliche Prozedur besser u. sicherer vor sich gehen kann;* ⟨Abl.:⟩ **Vorbehandlung,** die; -, -en.

vorbei [foːɐ̯ˈbai̯, fɔrˈbai̯] ⟨Adv.⟩ [verdeutlichende Zus. mit mhd. (md.) vor = vorbei]: **1.** *räumlich von hinten kommend in [etwas] schnellerer Bewegung ein Stück neben jmdm., etw. her u. weiter nach vorn; vorüber:* wir hatten den Wagen kaum bemerkt, da war er schon [an uns] v.; die Fahrt ging weit durch das Land, v. an Wiesen und Äckern; der Zug ist schon an Gießen v. **2.** *zeitlich vergangen, verschwunden, zu Ende:* der Sommer ist v.; diese Mode ist v. *(passé);* es ist acht Uhr v.; Mitternacht v.; mit seiner Beherrschung war es v.; Ü mit dem Kranken wird es bald v. sein (ugs.; *er wird sterben);* mit uns ist es v. (ugs.; *unsere Freundschaft ist zu Ende);* R [es ist] aus und v. *(unwiderruflich zu Ende);* v. ist v. (*man soll sich mit etw. Vergangenem abfinden u. nicht Vergangenem nachtrauern).*

vorbei-, Vorbei- (vgl. auch: vorüber-): **~benehmen,** sich ⟨st. V.; hat⟩ (ugs.): swv. ↑ danebenbenehmen; **~bringen** ⟨unr. V.; hat⟩ (ugs.): *[bei passender, günstiger Gelegenheit] zu jmdm. hinbringen:* sie will [mir] das Buch morgen v.; **~drük-**

ken, sich ⟨sw. V.; hat⟩ (ugs.): *heimlich vorbeigehen:* sich am Pförtner v.; Ü du hast dich an den Problemen vorbeigedrückt; **~eilen** ⟨sw. V.; ist⟩: *eilig an jmdm., etw. vorbeigehen od. -fahren;* **~fahren** ⟨st. V.; ist⟩: **1.** *auf jmdn., etw. zu-, im Stück nebenher- u. dann in gleicher Richtung weiterfahren, sich fahrend entfernen:* der Bus ist [an der Haltestelle] vorbeigefahren *(hat nicht gehalten).* **2.** (ugs.) *jmdn., etw. kurz aufsuchen, wobei man seine Fahrt für kurze Zeit unterbricht:* wir müssen bei meinem Freund, in der Apotheke v.; **~fliegen** ⟨st. V.; ist⟩: vgl. ~fahren (1); **~fließen** ⟨st. V.; ist⟩: *in der Nähe von jmdm., etw., an seiner Seite fließen:* an dem Grundstück fließt ein Bach vorbei; **~flitzen** ⟨sw. V.; ist⟩ (ugs.); **~führen** ⟨sw. V.; hat⟩: vgl. entlangführen (1). **2.** *neben etw. verlaufen, entlangführen* (2): die Straße führt am Friedhof vorbei; R daran führt kein Weg vorbei *(dem kann man nicht ausweichen);* **~gehen** ⟨unr. V.; ist⟩: **1. a)** *auf jmdn., etw. zu-, im Stück nebenher- u. dann in gleicher Richtung weitergehen, sich gehend entfernen:* an jmdm. v., ohne ihn zu erkennen; du mußt an den Anlagen v. und dann rechts abbiegen; wir haben ihn draußen v. sehen; unter jmds. Fenster, in einiger Entfernung v.; der Schuß, Schlag ist [am Ziel] vorbeigegangen *(hat nicht getroffen);* er ging an den Schönheiten der Natur [achtlos] vorbei *(beachtete sie nicht);* Ü in der Wirklichkeit, an den Problemen, am Kern der Sache v.; ⟨subst.:⟩ beim/im Vorbeigehen rief er uns einen Gruß zu; ich habe das nur im Vorbeigehen *(flüchtig)* bemerkt; **b)** (Sport) *einholen u. hinter sich lassen; überholen:* der Finne geht an den Deutschen vorbei. **2.** (ugs.) *jmdn., etw. kurz aufsuchen [um etw. zu erledigen]:* beim Arzt, im Gemüsegeschäft v.; er will noch schnell zu Hause v. und seinen Tennisschläger holen. **3.** *zu Ende gehen, vorüber-, vergehen:* das Gewitter geht schnell vorbei; die Schmerzen werden wieder v.; Ü eine Gelegenheit ungenutzt v. lassen; **~gelingen** ⟨st. V.; ist⟩ (ugs.): *mißlingen;* **~kommen** ⟨st. V.; ist⟩: **1.** *unterwegs an eine Stelle gelangen u. weitergehen od. -fahren:* an vielen schönen Gärten v.; ist der Zug [hier] schon vorbeigekommen?; wenn wir an einem Gasthaus vorbeikommen *(wenn der Weg uns dort vorbeiführt),* wollen wir einkehren. **2.** *imstande sein, an einem Hindernis o. ä. zu passieren; vorbeigehen od. -fahren können:* an einem Posten v.; er versuchte mit seinem breiten Wagen an der Baustelle vorbeizukommen; Ü er ist gerade noch an einem Strafmandat, am Gefängnis vorbeigekommen; an dieser Tatsache kommt man nicht vorbei. **3.** (ugs.) *einen kurzen, zwanglosen Besuch machen:* kannst du nicht mal wieder [bei mir] v.?; ich komme vorbei und erledige das selbst; er soll mit seinen Papieren in der Dienststelle v.; **~können** ⟨unr. V.; hat⟩ (ugs.): *kurz für* ↑ vorbeikommen (2) *können:* ich kann [hier] nicht vorbei; **~lassen** ⟨st. V.; hat⟩ (ugs.): **1.** *vorbeigehen, -fahren lassen:* der Hund knurrte und ließ ihn nicht vorbei. **2.** *vergehen, verstreichen lassen:* eine Chance ungenutzt v.; **~laufen** ⟨st. V.; ist⟩: vgl. ~gehen (1, 2); **~marsch,** der: *das Vorbeimarschieren (an einer Ehrentribüne, Ehrengästen o. ä.);* **~marschieren** ⟨sw. V.; ist⟩: *in einer Kolonne im Marschschritt [feierlich] vorbeiziehen; paradieren* (1); *defilieren:* die Truppen sind eben [an der Ehrentribüne] vorbeimarschiert; **~planen** ⟨sw. V.; hat⟩: *beim Planen nicht berücksichtigen:* es wurde am Bedarf, den Benutzer vorbeigeplant; **~preschen** ⟨sw. V.; ist⟩: vgl. ~gehen (1 a); **~quetschen,** sich ⟨sw. V.; hat⟩: *mühsam vorbeizukommen* (2) *versuchen;* **~rauschen** ⟨sw. V.; ist⟩: *rauschend vorbeifließen:* weiter unten rauschte ein Bach vorbei; **~reden** ⟨sw. V.; hat⟩: *über etw. reden, ohne das eigentlich Wichtige, den Kern der Sache zu kommen: er hat am eigentlichen Problem vorbeigeredet;* ***aneinander v.** *(miteinander [über etw.] sprechen, wobei jeder etw. anderes meint u. keiner den andern versteht);* **~reiten** ⟨st. V.; ist⟩: vgl. ~fahren; **~rennen** ⟨unr. V.; ist⟩: vgl. ~gehen (1 a); **~schauen** ⟨sw. V.; hat⟩: vgl. ~kommen (3): der Arzt will am Abend noch einmal v.; **~schießen** ⟨st. V.⟩: **1.** *das Ziel verfehlen, nicht treffen* ⟨hat⟩: er hat dreimal [am Ziel] vorbeigeschossen. **2.** *schnell an jmdm., etw. vorbeifahren, vorbeilaufen* ⟨ist⟩; **~schlängeln,** sich ⟨sw. V.; hat⟩: *geschickt [heimlich] an jmdm., etw. vorbeigehen* (1 a): **~treffen** ⟨st. V.; hat⟩: *nicht treffen* (1 b); **~treiben** ⟨st. V.; hat⟩: **1.** vgl. vorbeiführen ⟨hat⟩. **2.** *auf jmdn., etw. zu-, ein Stück nebenher- u. dann in gleicher Richtung weitertreiben* ⟨ist⟩: ein leeres Kanu trieb [an ihnen] vorbei; **~ziehen** ⟨st. V.; ist⟩: **a)** *auf jmdn., etw. zu-, ein Stück nebenher- u. dann in gleicher Richtung weiterziehen:* Tausende zogen

an der Ehrentribüne vorbei; Ü die Ereignisse in der Erinnerung v. lassen; **b)** (Sport) *einholen u. hinter sich lassen; überholen.*

vorbelastet ⟨Adj.; o. Steig.; nicht adv.⟩: *von Anfang an mit einer bestimmten [negativen] Anlage ed. Eigenschaft belastet:* erblich v. sein; ⟨Abl.:⟩ **Vorbelastung,** die: -, -en.

Vorbemerkung, die; -, -en: *einleitende erläuternde Bemerkung (vor einem Buch, Vortrag o. ä.).*

vorberaten ⟨st. V.; hat⟩: *vor der eigentlichen Beratung beraten:* einen Entwurf v.; ⟨Abl.:⟩ **Vorberatung,** die; -, -en.

vorbereiten ⟨sw. V.; hat⟩: **a)** *auf etw. einstellen, für etw. leistungsfähig, geeignet machen:* der Lehrer bereitet seine Schüler auf/für das Examen vor; sie haben sich auf/für den Wettkampf gründlich vorbereitet *(haben trainiert);* der Saal wird für ein großes Fest vorbereitet; er versuchte, seine Eltern vorsichtig auf ein schlechtes Zeugnis vorzubereiten *(sie schon vorher darauf hinzuweisen);* darauf war ich nicht vorbereitet *(das hatte ich nicht erwartet);* ⟨auch o. Präp.-Obj.:⟩ der Schüler hat sich gut, schlecht vorbereitet, ist heute nicht vorbereitet *(präpariert 3 b);* **b)** *die notwendigen Arbeiten für etw. im voraus erledigen:* eine Mahlzeit, ein Fest, eine Reise v.; ein Pensum v. (Ggs.: nachbereiten); er hat seine Rede gut vorbereitet; **c)** *entstehen, sich entwickeln, aus bestimmten Vorzeichen erkennbar werden:* ein Gewitter, eine Verschwörung bereitet sich vor; ⟨Abl.:⟩ **Vorbereitung,** die; -, -en: *das Vorbereiten; vorbereitende Maßnahme, Tätigkeit:* militärische -en; die V. auf/für die Prüfung dauert lange; -en [für eine.] treffen; sie ist mit der V. des Essens beschäftigt; nach gründlicher V., ohne jede V. etw. schaffen; das Buch ist in V. *(wird vorbereitet u. kommt demnächst heraus).*

Vorbereitungs-: ~**dienst,** der: *Zeit der berufsbezogenen praktischen Ausbildung eines Referendars; Referendariat;* ~**kurs[us],** der: *vorbereitender Kurs, Lehrgang;* ~**zeit,** die: *vorbereitende Zeit.*

Vorbericht, der; -[e]s, -e: *vor dem eigentlichen Bericht gegebener [vorläufiger] Bericht.*

vorbesagt ⟨Adj.; o. Steig.; nur attr.⟩ (veraltend): svw. ↑vorbezeichnet.

Vorbescheid, der; -[e]s, -e: *erster, vorläufiger Bescheid.*

Vorbesitzer, der; -s, -: *früherer Besitzer* (z. B. eines Autos).

Vorbesprechung, die; -, -en: **a)** *vorbereitende Besprechung;* **b)** *der eigentlichen Besprechung vorausgehende kurze Besprechung, Ankündigung eines neuen Buches o. ä.*

vorbestellen ⟨sw. V.; hat⟩: *im voraus bestellen, reservieren lassen:* Kinokarten v.; ⟨Abl.:⟩ **Vorbestellung,** die; -, -en.

vorbestimmen ⟨sw. V.; hat; meist im 2. Part.⟩: svw. ↑vorherbestimmen; ⟨Abl.:⟩ **Vorbestimmung,** die; -, -en.

vorbestraft ⟨Adj.; o. Steig.; nicht adv.⟩ (Amtsspr.): *bereits früher gerichtlich verurteilt:* ein mehrfach -er Betrüger; der Angeklagte ist nicht v.; ⟨subst.:⟩ **Vorbestrafte,** der u. die; -n, -n ⟨Dekl. ↑Abgeordnete⟩.

vorbeten ⟨sw. V.; hat⟩: **1.** *ein Gebet vorsprechen.* **2.** (ugs. abwertend) *langatmig, umständlich hersagen, [in allen Einzelheiten] herunterleiern:* er hat uns den ganzen Gesetzestext vorgebetet; ⟨Abl. zu 1:⟩ **Vorbeter,** der; -s, -: *jmd., der ein [von allen zu sprechendes] Gebet vorspricht od. einen Gebetstext im Wechsel mit der Gemeinde spricht;* **Vorbeterin,** die; -, -nen: w. Form zu ↑Vorbeter.

Vorbeugehaft, die; - (Amtsspr.): *Inhaftierung eines Verdächtigen, wenn die Gefahr besteht, daß er weitere gefährliche Straftaten (z. B. Sittlichkeitsdelikte) begeht;* **vorbeugen** ⟨sw. V.; hat⟩ [2: urspr. militär. = den Weg versperren; vgl. vorbauen (2)]: **1.** *(einen Körperteil, sich) nach vorn beugen:* den Kopf v.; er beugte sich so weit vor, daß er fast aus dem Fenster fiel. **2.** *etw. durch bestimmtes Verhalten od. bestimmte Maßnahmen zu verhindern suchen:* einer Gefahr, Krankheit v.; vorbeugende *(präventive, prophylaktische)* Maßnahmen; Spr vorbeugen ist besser als heilen; ⟨Abl. zu 2:⟩ **Vorbeugung,** die ⟨o. Pl. ungebr.⟩: *Maßnahmen zur Verhütung von etw. Drohendem; Prophylaxe;* ⟨Zus.:⟩ **Vorbeugungshaft,** die: Vorbeugehaft; **Vorbeugungsmaßnahme,** die.

Vorbewußte, das; -n *(in der Psychoanalyse) zwischen dem Unbewußten u. Bewußten liegender Bereich.*

vorbezeichnet ⟨Adj.; o. Steig.; nur attr.⟩ (veraltend): *eben genannt, vorhin angeführt;* ⟨subst.:⟩ **Vorbezeichnete,** der u. die; -n, -n ⟨Dekl. ↑Abgeordnete⟩.

Vorbild, das; -[e]s, -er [mhd. vorbilde, ahd. forebilde]: *Person od. Sache, die als [idealisiertes] Muster, als Beispiel angesehen wird, nach man sich richten will:* ein gutes, schlech-

tes V.; leuchtende, bewunderte -er; V. sein; das V. des Vaters; dieser Künstler ist ihm [ein] V., dient ihm als V.; jmdm. ein V. geben; in jmdm. ein V. haben; einem V. folgen, nacheifern; nach dem V. von ...; diesen Mann nehme ich [mir] zum V.; das ist ohne V. *(einzigartig, noch nie dagewesen);* **vorbilden** ⟨sw. V.; hat⟩: **1. a)** *vorbereitend gestalten:* der Künstler hat die Formen bereits in seinen Frühwerken vorgebildet; **b)** ⟨v. + sich⟩ *entstehen, sich bilden:* im Keim hat sich die künftige Pflanze schon vorgebildet. **2.** *jmdm. für etw. das geistige Rüstzeug geben, Grundkenntnisse vermitteln:* ausländische Kinder sprachlich [für die Schule] v.; **vorbildlich** ⟨Adj.⟩: *so hervorragend, daß es jederzeit als Vorbild dienen kann; moralisch (von Menschen) od. in seiner Gestaltung (von Dingen) mustergültig:* ein -er Mensch; -e Ordnung, Sauberkeit; sein Verhalten ist v. *(exemplarisch);* er sorgt v. für seine Familie; ⟨Abl.:⟩ **Vorbildlichkeit,** die; -; **Vorbildung,** die; -: *durch vorbereitende Ausbildung erworbene Kenntnisse:* keine, eine gute V. haben.

vorbinden ⟨st. V.; hat⟩: **1.** *vorn umbinden:* dem Kind ein Lätzchen v.; ich band mir eine Schürze vor. **2.** (ugs. veraltend) vorknöpfen, vornehmen (2).

vorblasen ⟨st. V.; hat⟩: **1.** *auf einem Blasinstrument vorspielen.* **2.** (ugs.) svw. ↑vorsagen (2).

vorblenden ⟨sw. V.; hat⟩ (Fachspr.): *als Blende (5, 6) vor etw. anbringen.*

Vorblick, der; -[e]s, -e: *Vorausblick, Vorschau.*

vorbohren ⟨sw. V.; hat⟩ (Technik): *vor dem eigentlichen Bohren mit einem dünneren Bohrer, mit einem spitzen Gegenstand [an]bohren:* Sprenglöcher v.; ⟨Abl.:⟩ **Vorbohrung,** die; -, -en: **a)** *das Vorbohren;* **b)** *die vorgebohrte Stelle.*

Vorbörse, die; -, -n (Börsenw.): *Abschlüsse u. Geschäfte vor der offiziellen Börsenzeit;* **vorbörslich** ⟨Adj.; o. Steig.⟩ (Börsenw.): *vor Beginn der offiziellen Börsenzeit [stattfindend]:* eine -e Notiz.

Vorbote, der; -n, -n [mhd. vorbote, ahd. foraboto]: *jmd., der etw. ankündigt; Vorläufer; erstes, frühes Anzeichen:* die -n sind eingetroffen; ein V. des Untergangs, des Todes; Schneeglöckchen als -n des Frühlings.

vorbringen ⟨unr. V.; hat⟩: **1. a)** *als Wunsch, Meinung od. Einwand vortragen, erklären:* ein Anliegen, eine Frage, Argumente v.; zu seiner Rechtfertigung brachte er vor, daß ...; gegen diesen Plan läßt sich manches v.; **b)** *hervorbringen (3):* Worte, Laute v. **2.** (ugs.) *nach vorn bringen:* etw. von hinten aus dem Lager v.; bring mir bitte das Buch vor!; Geschütze, Nachschub v. (Milit.): *an die Front bringen);* ⟨Abl.:⟩ **Vorbringung,** die; -, -en: *etw. Vorgebrachtes, Anliegen.*

Vorbühne, die; -, -n: sww. ↑Proszenium (1).

vorchristlich ⟨Adj.; o. Steig.; nur attr.⟩: *vor Christi Geburt* (Ggs.: nachchristlich): in -en Zeiten.

Vordach, das; -[e]s, Vordächer [spätmhd. vordach]: *vorgezogenes, vorspringendes Dach, bes. über dem Eingang eines Gebäudes:* unter dem V. Schutz vor dem Regen suchen.

Vordarm, der; -[e]s, -e: Vorderdarm.

vordatieren ⟨sw. V.; hat⟩: **1.** *mit einem späteren, in der Zukunft liegenden Datum versehen; vorausdatieren* (Ggs.: nachdatieren a): einen Brief v.; ein vordatierter Scheck (Bankw.). **2.** (seltener) zurückdatieren (2).

Vordeck, das; -[e]s, -e (Seemannsspr.): svw. ↑Vorderdeck.

Vordeich, der; -[e]s, -e: vgl. Sommerdeich.

vordem [auch: '--] ⟨Adv.⟩: **a)** (geh.) *[kurz] vorher:* wie v. bereits erwähnt ...; er fühlt sich so gesund wie v.; **b)** (veraltend) *einst, in früheren Zeiten:* eine Moral von v.

vorder... ['fordə...] ⟨Adj.; o. Komp.; nur attr.⟩ [mhd. vorder, ahd. fordaro; urspr. Komp. von ↑vor]: *vorn befindlich* (Ggs.: hinter...): die -e Treppe, die -en Räder des Wagens; im Wettkampf einen der -en Plätze belegen; in einer der -en Reihen sitzen; an den Front kämpfen; ⟨subst.:⟩ die Vorder[st]en konnten mehr sehen.

vorder-, Vorder-: ~**achse,** die: *vordere Achse eines Fahrzeugs* (Ggs.: Hinterachse); ~**ansicht,** die: *vordere Ansicht (3)* (Ggs.: Hinteransicht); ~**ausgang,** der: *vorderer, an der Vorderseite gelegener Ausgang* (Ggs.: Hinterausgang); ~**bein,** das: *eines der beiden vorderen Beine bei Tieren* (Ggs.: Hinterbein); ~**brust,** die (Zool.): *vorderster Ring der Brust bei Insekten* (Ggs.: Hinterbrust); ~**bücke,** die (Turnen): *Vordersprung in Form einer Bücke* (Ggs.: Hinterbücke); ~**bühne,** die: *vorderer Teil der Bühne* (Ggs.: Hinterbühne 1); ~**darm,** der (Zool.): *vorderer Teil des Darms* (Ggs.:

Hinterdarm); ~**deck**, das (Seew.): *vorderer Teil des Decks* (Ggs.: Hinterdeck); ~**eck**[**kegel**], der (Kegeln; Ggs.: Hintereck[kegel]); ~**eingang**, der: vgl. ~ausgang (Ggs.: Hintereingang), ~**extremität**, die ⟨meist Pl.⟩: vgl. ~gliedmaße; ~**flügel**, der (Insektenkunde; Ggs.: Hinterflügel); ~**front**, die (Ggs.: Hinterfront 1, Rückfront); ~**fuß**, der: *Fuß des Vorderbeins* (Ggs.: Hinterfuß); ~**gassenkegel**, der (Kegeln): *einer der zwei Kegel hinter dem Vordereckkegel* (Ggs.: Hintergassenkegel); ~**gaumen**, der (Med., Sprachw.): *vorderer, härterer Teil des Gaumens* (Ggs.: Hintergaumen), dazu: ~**gaumenlaut**, der (Sprachw.; Ggs.: Hintergaumenlaut); ~**gebäude**, das: vgl. ~haus (Ggs.: Hintergebäude); ~**glied**, das: **1.** *vorderes Glied einer marschierenden Kolonne.* **2.** (Math.) *vorderes Glied* (z. B. eines Verhältnisses; Ggs.: Hinterglied); ~**gliedmaße**, die ⟨meist Pl.⟩ (Ggs.: Hintergliedmaße); ~**grund**, der: *vorderer, unmittelbar im Blickfeld stehender Bereich (eines Raumes, Bildes o. ä.)* (Ggs.: Hintergrund 1): der V. der Bühne; ein Baum bildet den V. des Bildes; die Personen im V. sind auf dem Foto [nicht] ganz scharf geworden; * im V. stehen *(Mittelpunkt, sehr wichtig sein; starke Beachtung finden); etw. in den V. stellen (etw. als bes. wichtig herausstellen, hervorheben); jmdn., sich in den V. spielen/rücken/drängen/schieben (jmdn., sich vordrängen)*, dazu: ~**gründig** [-grʏndɪç] ⟨Adj.⟩: *oberflächlich, leicht durchschaubar u. ohne tiefere Bedeutung:* eine -e Frage; Probleme nur v. behandeln; ~**hand**, die (Ggs.: Hinterhand): **1.** svw. ↑Vorhand (2). **2.** svw. ↑Vorhand (3); ~**haus**, das: *vorderer, zur Straße hin gelegener Teil eines größeren Hauses* (Ggs.: Hinterhaus); ~**hirn**, das (Anat.); ~**holz**, das ⟨o. Pl.⟩ (Kegeln): *vorderster Kegel*; ~**huf**, der: vgl. ~fuß (Ggs.: Hinterhuf); ~**kante**, die (Ggs.: Hinterkante); ~**kappe**, die: *vordere Kappe bes. am Schuh* (Ggs.: Hinterkappe); ~**kegel**, der (Kegeln): *einer der drei vorderen Kegel*; ~**keule**, die (Kochk.): *Keule vom Vorderbein* (Ggs.: Hinterkeule); ~**kiemer** [-ki:mɐ], der (Zool.): *zu den Schnecken gehörendes Meerestier mit vor dem Herzen gelegenen Kiemen* (Ggs.: Hinterkiemer); ~**kipper**, der (Kfz-W.): *kleinerer Kipper mit nach vorn kippbarem Wagenkasten* (Ggs.: Hinterkipper); ~**lader**, der (Waffent.): *Feuerwaffe, die vom vorderen Ende des Laufs od. Rohres her geladen wird* (Ggs.: Hinterlader 1); ~**lastig** ⟨Adj.⟩: *(von Schiffen, Flugzeugen) vorne stärker belastet als hinten* (Ggs.: hinterlastig; ~**lauf**, der (Jägerspr.; Ggs.: Hinterlauf); ~**linse**, die (Fot.; Ggs.: Hinterlinse); ~**mann**, der ⟨Pl. -männer⟩: *jmd., der (in einer Reihe, Gruppe o. ä.) unmittelbar vor einem andern steht, geht, sitzt, fährt o. ä.* (Ggs.: Hintermann 1 a): seinen V. antippen; ihn V. bremste plötzlich, so daß sie fast aufgefahren wäre; * jmdn. auf V. bringen (ugs.; *jmdn. dazu bringen, daß er ohne Widerrede sich einordnet u. Anordnungen nachkommt, Disziplin u. Ordnung hält;* urspr. militär. für das Ausrichten Mann hinter Mann in geraden Reihen): die Rekruten auf V. bringen; den Haushalt auf V. bringen (scherzh.; *in Ordnung bringen*); ~**mittelfuß**, der: *(bei Pferden) über der Fessel ansetzender Teil des Vorderfußes; Röhrbein;* ~**pausche**, die (Turnen veraltet): *linke Pausche des Pauschenpferdes* (Ggs.: Hinterpausche); ~**perron**, der (veraltet; Ggs.: Hinterperron), ~**pfote**, die (Ggs.: Hinterpfote); ~**pranke**, die (Ggs.: Hinterpranke); ~**rad**, das: *vorderes Rad, Rad an der Vorderachse eines Fahrzeugs* (Ggs.: Hinterrad), dazu: ~**radachse**, die: svw. ↑~achse (Ggs.: Hinterradachse); ~**radantrieb**, der: Frontantrieb (Ggs.: Hinterradantrieb), ~**radaufhängung**, die (Kfz-W.); ~**reifen**, der: *Reifen des Vorderrads* (Ggs.: Hinterreifen); ~**satz**, der (Sprachw.): vgl. Hintersatz (1); ~**schiff**, das: *vorderer Teil des Schiffs* (Ggs.: Hinterschiff); ~**schinken**, der: *Schinken von der Schulter des Schweins* (Ggs.: Hinterschinken); ~**seite**, die: *vordere, dem Betrachter zugewandte Seite; Frontseite* (Ggs.: Rückseite, Hinterseite 1): auf der V. *(Avers)* einer Münze steht der Wert; ~**sitz**, der (Ggs.: Rücksitz, Hintersitz); ~**spieler**, der (Fußball): *einer der im vorderen Teil der Spielhälfte stehenden Spieler* (Ggs.: Hinterspieler 2); ~**sprung**, der (Turnen veraltet): *Pferdsprung in Längsrichtung, bei dem man die Hände auf dem abgewandten Ende des Geräts aufsetzt;* ~**steven**, der (Seemannsspr.; Ggs.: Hintersteven 1); ~**stübchen**, das: ↑~stube; ~**stube**, die, auch, den: vgl. ~zimmer (Ggs.: Hinterstube); ~**teil**, das, auch: der; ~**treppe**, die (Ggs.: Hintertreppe); ~**tür**, die: *vordere [Eingangs]tür (bes. eines Hauses, Gebäudes)* (Ggs.: Hintertür 1); ~**walzer**, der (Metallbearb.; Ggs.: Hinterwalzer); ~**wand**, die (Ggs.: Hinterwand); ~**zahn**, der; der: svw. ~zähne; ~**zehe**, den

(Zool.): *Zehe an einer der Vordergliedmaßen* (Ggs.: Hinterzehe); ~**zimmer**, das: *nach vorn [hinaus] liegendes Zimmer* (Ggs.: Hinterzimmer 1); ~**zungenvokal**, der (Sprachw.): *mit dem vorderen Teil der Zunge gebildeter Vokal* (Ggs.: Hinterzungenvokal); ~**zwiesel**, der (Reiten; Ggs.: Hinterzwiesel).

vordere [ˈfɔrdərə], **Vordere** [-], der u. die: ↑vorder...; **Vorder**[**e**]**n** ⟨Pl.⟩ (veraltet, geh.): svw. ↑Altvordern.

vorderhand [auch: ˈfɔr..., ––Ꞌ–] ⟨Adv.⟩: *einstweilen, zunächst [einmal], vorläufig:* das ist v. genug; v. will er hierbleiben.

vorderst... [ˈfɔrdest...]: ↑vorder...

vordrängeln, sich ⟨sw. V.; hat⟩ (ugs.): *sich drängelnd nach vorn, vor andere schieben:* beim Einkaufen drängelt er sich immer vor; **vordrängen** ⟨sw. V.; hat⟩: **1.** ⟨v. + sich⟩ **a)** *sich nach vorn, vor andere drängen:* er drängt sich gern an der Kasse vor; **b)** *sich in den Mittelpunkt schieben, Aufmerksamkeit erregen wollen:* sie drängt sich immer vor. **2.** *nach vorn drängen:* die Menge drängte vor.

vordringen ⟨st. V.; ist⟩: **a)** *[gewaltsam in etw.] eindringen, vorstoßen, in unbekanntes Gelände, in den Weltraum v.:* es gelang ihm, mit seinem Plan bis zum Minister vorzudringen; **b)** *(von Sachen) sich ausbreiten, verbreiten; bekannt werden, Einfluß gewinnen:* die neue Mode dringt schnell vor; ⟨Abl.:⟩ **vordringlich** ⟨Adj.⟩: *sehr dringend, bes. wichtig, mit Vorrang zu behandeln:* eine -e Aufgabe; Rationalisierungen scheinen immer -er zu werden; eine Sache v. behandeln; ⟨Abl.:⟩ **Vordringlichkeit**, die; -: *das Vordringlichsein.*

Vordruck, der; -[e]s, -e: *Blatt, [amtliches] Formular zum Ausfüllen, auf das die einzelnen Fragen, zu ergänzenden Punkte u. ä. bereits gedruckt sind;* **vordrucken** ⟨sw. V.; hat⟩: *im voraus drucken, mit Vordruck versehen:* Bestellkarten v.; ⟨meist im 2. Part.:⟩ vorgedruckte Glückwünsche.

vorehelich ⟨Adj.; o. Steig.⟩: **a)** *aus der Zeit vor der Eheschließung [stammend]:* -e Ersparnisse; ihre Tochter ist v.; **b)** *vor der Eheschließung [stattfindend, geschehend]:* -e geschlechtliche Beziehungen.

voreilig ⟨Adj.⟩: *zu schnell u. unbedacht, unüberlegt:* eine -e Entscheidung; du bist zu v.; v. handeln; ⟨Abl.:⟩ **Voreiligkeit**, die; -, -en: **a)** ⟨o. Pl.⟩ *das Voreiligsein:* seine V. hat ihm schon oft geschadet; **b)** *voreilige Handlung:* er hat seine -en schon oft bereuen müssen; **Voreilung**, die; - (Technik): *das Anzeigen eines gegenüber dem tatsächlichen Wert überhöhten Wertes bei einer Meßgerät* (Ggs.: Nacheilung).

voreinander ⟨Adv.⟩: **a)** *(räumlich) einer vor dem andern:* zwei v. gekoppelte Raupenschlepper; **b)** *wechselseitig einer dem andern gegenüber, in bezug auf den andern:* sich v. verneigen; sie hatten Hochachtung, Furcht v.

voreingenommen ⟨Adj.⟩: *von einem Vorurteil bestimmt u. deshalb nicht objektiv; subjektiv* ⟨2⟩: eine -e Haltung; du bist ihm gegenüber viel zu v.; er urteilt v.; ⟨Abl.:⟩ **Voreingenommenheit**, die; -: *das Voreingenommensein, Befangenheit* ⟨2⟩: Subjektivität ⟨2⟩.

Voreinsendung, die; -, -en: *vorherige Einsendung:* Lieferung erfolgt nur gegen V. des Betrages.

voreinst ⟨Adv.⟩ (geh., veraltet): *vor sehr langer Zeit.*

voreiszeitlich ⟨Adj.; o. Steig.; nicht adv.⟩: *präglazial.*

Voreltern ⟨Pl.⟩: *Vorfahren, Ahnen.*

vorenthalten ⟨st. V.; hat⟩: *jmdm. etw. [worauf er Anspruch hat] nicht geben:* jmdm. sein Erbe, die Papiere, einen Brief v.; wir wollen unsern Lesern nichts v. *(alles erzählen);* man enthielt ihm die traurige Nachricht lange vor; ⟨selten auch getrennt:⟩ er vorenthielt ihm seine Beobachtungen; ⟨Abl.:⟩ **Vorenthaltung**, die; -, -en.

Vorentscheid, der; -[e]s, -e: *Vorentscheidung;* **Vorentscheidung**, die; -, -en: **a)** *vorbereitender Beschluß, erste [richtungweisende] Entscheidung; Präjudiz:* im Ministerium wurde bereits eine V. getroffen; **b)** (bes. Sport) *Stand eines Wettkampfes, Zwischenergebnis, mit dem sich die endgültige Entscheidung bereits abzeichnet:* mit diesem Tor war bereits eine V. gefallen; ⟨Zus.:⟩ **Vorentscheidungskampf**, der (Sport) *Kampf, durch den über die Teilnahme am Endkampf entschieden wird;* **Vorentscheidungslauf**, der (Sport).

Vorentwurf, der; -[e]s, Vorentwürfe: *Vorbeschluß.*

¹Vorerbe, der; -n, -n (jur.): *jmd., der [durch Testament] zuerst Erbe wird, bis (nach einem bestimmten Zeitpunkt) der Nacherbe in die vollen Rechte eintritt;* **²Vorerbe**, das; -s, **Vorerbschaft**, die; -, -en: *die Vorerben als erstem zufallende Erbschaft.*

Vorerkrankung, die; -, -en (Versicherungsw.): *frühere, vor Eintritt in die Versicherung durchgemachte Krankheit.*

Vorermittlung, die; -, -en: *erste, polizeiliche Ermittlung.*
vorerst [auch: –'–] ⟨Adv.⟩ [älter fürerst]: *einstweilen, zunächst einmal, vorläufig, fürs erste:* wir wollen v. nichts unternehmen; v. kannst du hier bleiben.
vorerwähnt ⟨Adj.; o. Steig.; nur attr.⟩: svw. ↑obenerwähnt.
vorerzählen ⟨sw. V.; hat⟩ (ugs.): *etw. glauben machen wollen, was nicht wahr ist:* erzähl mir doch nichts vor!
Voressen, das; -s, - [wohl urspr. als Vorspeise serviert] (schweiz.): svw. ↑Ragout.
Vorexamen, das; -s, -: *Teilprüfung, die einige Zeit vor dem eigentlichen Examen abgelegt wird.*
vorexerzieren ⟨sw. V.; hat⟩ (ugs.): *beispielhaft vormachen:* der Meister hat ihnen alles genau vorexerziert.
Vorfabrikation, die; -, -en: *das Vorfabrizieren;* **vorfabrizieren** ⟨sw. V.; hat⟩: *als Teil für etw. später Zusammenzubauendes fabrikmäßig herstellen:* Bauelemente v. lassen; ⟨meist im 2. Part.:⟩ vorfabrizierte Wände, Rahmen.
Vorfahr [-fa:ɐ̯], der; -en, -en, **Vorfahre,** der; -n, -n [mhd. vorvar]: *Angehöriger einer früheren Generation [der Familie]* ⟨Ggs.: Nachfahr, Nachfahre⟩: ein V. mütterlicherseits; das Bild stammt von einem Vorfahren seiner Frau; **vorfahren** ⟨st. V.⟩: **1. a)** *vor ein Haus, vor den Eingang fahren* ⟨ist⟩: mit dem Taxi v.; der Möbelwagen ist vor dem Haus vorgefahren; **b)** *vor ein Haus, vor den Eingang fahren* ⟨hat⟩: der Chauffeur fuhr den Wagen vor. **2. a)** *[mit einem Fahrzeug] ein Stück vorrücken* ⟨ist⟩: bitte fahren Sie noch einen Meter weiter vor!; **b)** *(ein Fahrzeug) etw. weiter nach vorn fahren* ⟨hat⟩: er soll seinen Wagen noch ein Stückchen v. **3.** (ugs.) svw. ↑vorausfahren ⟨ist⟩: beeilt euch, wir fahren schon vor! **4.** (Verkehrsw.) *die Vorfahrt haben u. nutzen* ⟨ist; meist im Inf.⟩: wer darf an dieser Kreuzung v.?; Linksabbieger müssen den Gegenverkehr v. lassen; **Vorfahrin,** die; -, -nen: w. Form zu ↑Vorfahr[e]; **Vorfahrt,** die; -: **1.** (selten) *das Vorfahren* (1 a): viele Kameras klickten bei der V. der Diplomaten. **2.** (Verkehrsw.) *das (durch genaue Bestimmungen geregelte) Recht, an einer Kreuzung od. Einmündung vor einem anderen herankommenden Fahrzeug durchzufahren:* im allgemeinen hat der von rechts Kommende [die] V.; die V. beachten; jmdm. die V. einräumen, [über]lassen, gewähren; er hat die V. nicht beachtet; er nahm mir die V.
vorfahrt[s]-, Vorfahrt[s]- (Verkehrsw.): **~berechtigt** ⟨Adj.; o. Steig.; nicht adv.⟩: *das Vorfahrtsrecht habend:* der -e Wagen; eine Straße als v. erklären; **~recht,** das: svw. ↑Vorfahrt (2). **2.** *die das Vorfahrtsrecht* (1) *regelnden Vorschriften;* **~regel,** die: *das Vorfahrtsrecht betreffende Verkehrsregel;* **~schild,** das: *die Vorfahrt regelndes Verkehrsschild;* **~straße,** die: *bevorrechtigte Straße, auf der man an Kreuzungen u. Einmündungen Vorfahrt hat;* **~zeichen,** das: vgl. ~schild.
Vorfall, der; -[e]s, Vorfälle: **1.** *plötzlich eintretendes [für die Beteiligten unangenehmes] Ereignis, Geschehen:* ein eigenartiger, aufregender, peinlicher V.; keine besonderen Vorfälle; der V. ereignete sich auf dem Marktplatz; die Vorfälle häuften sich; der V. wurde beobachtet?; er maß dem V. keine Bedeutung bei. **2.** (Med.) *Prolaps;* **vorfallen** ⟨st. V.; ist⟩: **1.** *plötzlich [als etw. Störendes, Unangenehmes] sich zutragen:* sie tun so, als wäre nichts vorgefallen; ist irgend etwas [Besonderes] vorgefallen?; irgend etwas muß zwischen ihnen vorgefallen sein. **2. a)** *nach vorn, vor etw. fallen:* den Riegel v. hören; eine vorgefallene Haarsträhne; **b)** (Med.) *prolabieren.*
Vorfeier, die; -, -n: *Feier vor der eigentlichen Feier.*
Vorfeld, das; -[e]s, -er: **1.** *außerhalb, vor einem liegende Gelände:* er lief über das V. zur Maschine; Ü Im V. von Wahlen werden die Parteien immer besonders aktiv (Saarbrücker Zeitung 10. 10. 79, 13). **2.** (Sprachw.) *Gesamtheit der im Satz vor der finiten Verbform stehenden Teile eines Satzes.*
vorfertigen ⟨sw. V.; hat⟩: *vorfabrizieren;* ⟨Abl.:⟩ **Vorfertigung,** die; -, -en ⟨a⟩ *das Vorfertigen;* **b)** *das Vorgefertigte:* das Haus wird aus -en zusammengebaut.
Vorfilm, der; -[e]s, -e: *im Kino vor dem Hauptfilm laufender [Kurz]film.*
vorfinanzieren ⟨sw. V.; hat⟩ (Wirtsch.): *vor der eigentlichen Finanzierung einen kurzfristigen Kredit gewähren;* ⟨Abl.:⟩ **Vorfinanzierung,** die; -, -en.
vorfinden ⟨st. V.; hat⟩: **a)** *an einem bestimmten Ort [in einem bestimmten Zustand] antreffen, finden:* sie fand daheim ein großes Durcheinander vor; eine veränderte Lage v.; **b)** ⟨v. + sich⟩ *sich an einem bestimmten Ort befinden,*

vorhanden sein: er fand sich am nächsten Morgen in einem fremden Zimmer vor.
vorflunkern ⟨sw. V.; hat⟩ (ugs.): *flunkernd vorerzählen:* er hat uns vorgeflunkert, daß ...; flunkere mir ja nichts vor!
Vorflut, die; -, -en (Wasserwirtsch.): *zur Entwässerung in einen Vorfluter hineinfließendes od. durch Pumpen eingeleitetes Wasser;* **Vorfluter** [-flu:tɐ], der; -s, - (Wasserwirtsch.): *natürlicher od. künstlicher Wasserlauf, der Wasser u. [vorgereinigtes] Abwasser aufnimmt u. weiterleitet.*
Vorform, die; -, -en: *frühe einfache Form von etw., aus der kompliziertere Formen entwickelt werden od. sich entwickeln:* die V. unserer Gartenrose; die abendländische Kunst in ihren -en; **vorformen** ⟨sw. V.; hat⟩: *im voraus formen:* Bauteile v.; ⟨oft im 2. Part.:⟩ vorgeformte Zwischenwände.
Vorfrage, die; -, -n: *vor dem eigentlichen Problem zu klärende Frage.*
Vorfreude, die; -, -n: *Freude auf etw. Kommendes, zu Erwartendes:* die V. auf ein Fest; jmdm. die V. verderben.
vorfristig [-fristɪç] ⟨Adj.; nicht präd.⟩: *vor Ablauf der Frist [fertig]:* die -e Fertigstellung; den Plan v. erfüllen.
Vorfrucht, die; -, Vorfrüchte (Landw.): *Kulturpflanze, die im Rahmen der Fruchtfolge vor einer anderen auf einer bestimmten Fläche angebaut wird.*
Vorfrühling, der; -s, -e ⟨Pl. ungebr.⟩: *erste wärmere Tage vor Beginn des eigentlichen Frühlings.*
vorfühlen ⟨sw. V.; hat⟩: *vorsichtig [bei jmdm.] zu erkunden versuchen:* du solltest wegen der Reise einmal bei deinen Eltern v.; er hat nach Arbeitsmöglichkeiten vorgefühlt.
vorführ-, Vorführ-: **~dame,** die: svw. ↑Mannequin (1); **~fertig** ⟨Adj.; o. Steig.; nicht adv.⟩: *fertig, bereit zum Vorführen:* v. gerahmte Dias; **~gerät,** das: **a)** svw. ↑Projektor; **b)** *einzelnes Gerät einer Serie (z. B. Küchenmaschine), das im Geschäft in seiner Funktion gezeigt u. vorgeführt wird;* **~raum,** der: *Raum, Kabine für den Projektor in einem Kino;* **~wagen,** der: *Auto einer neuen Serie, das beim Händler zum Probefahren vorgeführt wird;* **~zeit,** die: *für die Vorführung, z. B. bei einem Film, benötigte Zeit.*
vorführen ⟨sw. V.; hat⟩: **1.** *(zur Untersuchung, Begutachtung o. ä.) vor jmdn. bringen:* einen Kranken dem Arzt, einen Häftling dem Untersuchungsrichter v. **2. a)** *(als Ware) betrachten lassen, anbietend zeigen:* die neue Mode v.; sie führte den Kunden verschiedene Modelle vor; **b)** *mit jmdn., etw. bekannt machen, vorzeigen:* seinen Freunden das neue Haus v.; **c)** *erklärend, beispielhaft demonstrieren:* der Lehrer führt einen Versuch, Beweis vor; **d)** *aufführen, [künstlerisch] darbieten:* Kunststücke, einen Film v.; er führte dem Publikum seine neue Dressurnummer vor; ⟨Abl.:⟩ **Vorführer,** der; -s, -. **1.** svw. ↑Filmvorführer. **2.** (selten) *jmd. der etw. vorführt* (2 c); *Demonstrator;* **Vorführung,** die; -, -en: **1.** *das Vorführen* (1): die V. des Häftlings wurde angeordnet. **2.** *Darbietung, Vorstellung, Demonstration:* die V. neuer Geräte; es gab allerhand -en; ⟨Zus.:⟩ **Vorführungsraum,** der: *Raum für eine Vorführung* (2).
Vorgabe, die; -, -n [mhd. vorgäbe]: **1.** (Sport) *Ausgleich durch Zeit-, Punktvorsprung o. ä. für schwächere Wettbewerbsteilnehmer:* jmdm. 20 Meter V. geben; vgl. Handikap (2); Odds (a). **2.** (Golf) *Differenz zwischen den Schlägen, die vorgeschrieben sind, und denen, die der Spieler gebraucht hat.* **3.** (Fachspr.) *etw., was als Kennziffer, Maß, Richtlinie o. ä. festgelegt ist.* **4.** (Wirtsch.) svw. ↑Vorgabezeit. **5.** (Bergmannsspr.) *das, was an festem Gestein durch Sprengung gelöst werden soll;* ⟨Zus.:⟩ **Vorgabezeit,** die (Wirtsch.): *vorgegebene Zeit, in der ein Arbeiter o. ä. eine bestimmte Arbeitsleistung erbringen muß:* die an -en ermitteln.
Vorgang, der; -[e]s, Vorgänge: **1.** *etw., was vor sich geht, abläuft, sich entwickelt:* ein komplizierter V.; der V. wiederholte sich; geschichtliche Vorgänge (Prozesse 2); jmdn. über interne Vorgänge unterrichten. **2.** (Amtsspr.) *Gesamtheit der Akten, die über eine bestimmte Person, Sache angelegt sind:* den V. anfordern, heraussuchen; **Vorgänger,** der; -s, -: *jmd., der vor einem anderen dessen Stelle, Funktion, Amt o. ä. innehatte:* von seinem Vorgänger beraten werden; **Vorgängerin,** die; -, -nen: w. Form zu ↑Vorgänger; **vorgängig:** **I.** ⟨Adj.; nur attr.⟩ (veraltend) *vorangegangen, älter.* **II.** ⟨Adv.⟩ (schweiz.) *zuvor:* **Vorgangssatz,** der; -es, -en (Sprachw.): *Verb, das einen Vorgang* (1) *benennt, der sich auf das Subjekt bezieht* (z. B. jmd. schläft ein); vgl. Handlungs-, Zustandsverb; **Vorgangsweise,** die; -, -n (österr.): *Vorgehensweise.*

Vorgarn, das; -[e]s, -e (Textilind.): *bereits gerundete Faser, die dann zu Garn gesponnen wird.*

Vorgarten, der; -s, Vorgärten: *kleinerer, vor einem Haus gelegener Garten.*

vorgaukeln ⟨sw. V.; hat⟩: *jmdm. etw. so schildern, daß er sich falsche Vorstellungen, Hoffnungen macht:* jungen Menschen eine heile Welt v.

vorgeben ⟨st. V.; hat⟩ [mhd. vor-, vürgeben]: **1.** *etw. nach vorn geben:* die Hefte [dem Lehrer] v. **2.** *etw., was nicht den Tatsachen entspricht, behaupten, als Grund für etw. angeben; zum Vorwand nehmen:* er gab vor, krank gewesen zu sein; es gab dringende Geschäfte vor. **3.** (bes. Sport) *jmdm. einen Vorsprung geben:* den Amateuren eine Runde v.; ich gebe ihm 50 m, 15 Punkte vor. **4.** *etw. ansetzen, festlegen, bestimmen [u. als Richtwert verbindlich machen]:* am Fließband neue Zeiten v.; die vorgegebene Flugbahn erreichen; vorgegeben ist der Schnittpunkt F.

Vorgebirge, das; -s, -: **1.** *einem höheren Gebirge vorgelagerte Bergkette;* vgl. Kap. **2.** (salopp scherzh.) *Vorbau* (2).

vorgeblich [-ge:plɪç] ⟨Adj.; o. Steig.; meist nur attr.⟩: svw. ↑angeblich: ein -er Unglücksfall; er ist v. krank.

vorgeburtlich ⟨Adj.; o. Steig.; meist nur attr.⟩ (Med.): svw. ↑pränatal: ein -es Trauma.

vorgefaßt ⟨Adj.; o. Steig.; nur attr.⟩: *von vornherein feststehend; auf Vorurteilen beruhend:* eine -e Meinung.

Vorgefecht, das; -[e]s, -e: *Zusammenstoß, der einem größeren Kampf, einer größeren Auseinandersetzung vorausgeht.*

Vorgefühl, das; -s, -e ⟨Pl. selten⟩: *gefühlsmäßige Ahnung von etw. Bevorstehendem, Zukünftigem:* ein V. sagte mir, daß ...; im V. seines Glücks, von etw. Unabwendbarem.

Vorgegenwart, die; - (Sprachw.): svw. ↑Perfekt.

vorgehen ⟨unr. V.; ist⟩: **1.** *nach vorn gehen:* an die Tafel, zum Altar v.; die Soldaten gingen vor (Milit.; *gingen zum Angriff über*). **2. a)** (ugs.) *vor jmdm. gehen:* jmdn. v. lassen; ich gehe vor, ich kenne den Weg; **b)** *früher als ein anderer gehen [um ihn später wieder zu treffen]:* er geht schon einmal vor. **3.** *(von Meßgeräten o. ä.) zu viel, zu früh anzeigen, zu schnell gehen* (Ggs.: nachgehen 4): die Uhr geht ein paar Minuten vor. **4.** *im Hinblick auf etw., was man erreichen will, etw. Bestimmtes, Entsprechendes unternehmen:* entschieden, gerichtlich, mit aller Schärfe [gegen die Schuldigen] v.; die Polizei ging gegen die Demonstranten mit Wasserwerfern vor; die Schüler gingen bei der Lösung der Aufgabe sehr geschickt vor; methodisch, systematisch v. **5.** *in einer bestimmten Situation vor sich gehen, sich abspielen, sich zutragen:* was geht da eigentlich vor?; er weiß nicht, was hinter seinem Rücken, zwischen den beiden vorgeht; sie wollte sich nicht anmerken lassen, was in ihr vorging; mit ihm war eine Veränderung vorgegangen. **6.** *als wichtiger, dringender behandelt, betrachtet werden als etw. anderes; den Vorrang haben:* die Gesundheit geht vor; die Sicherheit des Staates geht allem anderen vor; **Vorgehen,** das; -s: *Vorgehensweise; Handlungsweise:* ein gemeinsames, solidarisches V.; das brutale V. der Platzordner wurde kritisiert; ⟨Zus.:⟩ **Vorgehensweise,** die: *Art u. Weise, wie jmd. vorgeht* (4).

vorgelagert ⟨Adj.; o. Steig.; nicht adv.⟩: *vor etw. (einer Küste) liegend:* der [der Küste] -en Inseln.

Vorgelände, das; -s, -: *vorgelagertes Gelände, Gebiet.*

Vorgelege, das; -s, - (Technik): *Welle mit Zahnrädern od. Riemenscheiben, die Bewegung überträgt od. ein Getriebe ein- u. ausschaltet.*

vorgenannt ⟨Adj.; o. Steig.; nur attr.⟩ (Amtsspr.): *vorher genannt; obengenannt.*

vorgeordnet ⟨Adj.; o. Steig.⟩ (veraltet): svw. ↑übergeordnet (2).

Vorgeplänkel, das; -s, -: *Geplänkel* (1, 2) *vor einer größeren, ernsthafteren Auseinandersetzung.*

Vorgericht, das; -[e]s, -e: svw. ↑Vorspeise.

Vorgeschichte, die; -, -n: **1.** ⟨o. Pl.⟩ **a)** *Zeitabschnitt in der Menschheitsgeschichte, der vor den Beginn der schriftlichen Überlieferung liegt; Prähistorie:* die Funde stammen aus der V.; **b)** *Wissenschaft, die die Vorgeschichte erforscht; Prähistorie.* **2.** *das, was einem gegenwärtigen Fall, Vorfall, Ereignis o. ä. vorausgegangen ist u. dafür von Bedeutung ist:* die V. der Krankheit ermitteln; der Skandal hat eine lange V.; ⟨Abl.:⟩ **vorgeschichtlich** ⟨Adj.; o. Steig.; meist nur attr.⟩: *die Vorgeschichte* (1) *betreffend; prähistorisch;* ⟨Zus.:⟩ **Vorgeschichtsforschung,** die: **a)** *wissenschaftliche Erforschung der Vorgeschichte* (1 a); **b)** ⟨o. Pl.⟩ *Vorgeschichte* (1 b).

Vorgeschmack, der; -[e]s: *etw., wodurch man einen gewissen Eindruck von etw. Bevorstehendem bekommt:* das war nur ein kleiner V. [von ...]; einen V. von etw. bekommen.

vorgeschritten: ↑vorschreiten.

Vorgesetzte, der u. die; -n, -n ⟨Dekl. ↑Abgeordnete⟩: *jmd., der (in einem Betrieb, beim Militär o. ä.) einem anderen übergeordnet u. berechtigt ist, Anweisungen zu geben.*

Vorgespräch, das; -[e]s, -e: *dem eigentlichen [offiziellen] Gespräch vorangehendes Gespräch.*

vorgestern ⟨Adv.⟩: **1.** *vor zwei Tagen; an dem Tag, der zwei Tage vor dem heutigen Tag liegt:* ich habe den Brief v. abgeschickt. **2.** (ugs., oft abwertend) in der Fügung **von v.** *(sehr rückständig, überholt):* der ist doch von v.!; **vorgestrig** ⟨Adj.; o. Steig.; nicht adv.⟩: **1.** ⟨nur attr.⟩ *vorgestern gewesen, von vorgestern:* die -e Zeitung. **2.** *sehr rückständig, überholt, altmodisch:* -e Methoden.

vorgreifen ⟨st. V.; hat⟩: **1.** *nach vorn greifen:* mit den Armen v.; Ü ich habe schon auf mein nächstes Monatsgehalt vorgegriffen. **2. a)** *[schneller] das sagen, tun, was ein anderer [etw. später] hätte selbst sagen, tun wollen:* du darfst ihm bei dieser Entscheidung nicht v.; ich wollte [Ihnen] nicht v., aber ...; **b)** *handeln, bevor eine [offizielle] Entscheidung gefallen ist, bevor etw. Erwartetes [dessen Ausgang man hätte abwarten sollen] eintritt:* einer Stellungnahme v. **3.** *beim Erzählen, Berichten o. ä. etw. vorwegnehmen:* ich habe damit weit vorgegriffen und dabei bereits das Wesentliche gesagt; ⟨Abl.:⟩ **vorgreiflich** ⟨Adj.; o. Steig.⟩ (veraltet): *vorgreifend* (2, 3); **Vorgriff,** der; -[e]s, -e: *das Vorgreifen* (1, 2, 3):* etw. im, in unter V. auf etw. tun.

vorgucken ⟨sw. V.; hat⟩ (ugs.): **1. a)** *nach vorn sehen;* **b)** *hinter etw. hervorsehen:* hinter der Gardine v. **2.** *länger sein als etw., was darüberliegt, darüber getragen wird:* das Kleid guckt [unter dem Mantel] vor.

vorhaben ⟨unr. V.; hat⟩ [mhd. (md.) vorhaben]: **1.** *die Absicht haben, etw. Bestimmtes zu tun, zu unternehmen, auszuführen:* eine längere Reise v.; hast du heute abend schon etwas vor?; ich hatte nichts Besonderes vor; er hat vor, eine größere Reise zu machen; was hat er nur mit dem Junge vor? **2.** (ugs.) *vorgebunden haben:* eine Schürze v. **3.** (salopp) *jmdn. sehr zusetzen:* sie haben ihn ganz schön vorgehabt; ⟨subst.:⟩ **Vorhaben,** das; -s, -: *das, was jmd. vorhat* (1); *Plan:* ein wissenschaftliches V. *(Projekt);* gefährliches V.; sein V. durchführen, ändern; er wollte von seinem V. nicht ablassen.

Vorhafen, der; -s, Vorhäfen: svw. ↑Reede.

Vorhalle, die; -, -n: **a)** *Vorbau vor dem Eingang eines Gebäudes* (z. B. Portikus); **b)** *Eingangshalle; Vestibül.*

Vorhalt, der; -[e]s, -e: **1.** (Musik) *bes. bei einem Akkord mit einer Dissonanz verbundene Verzögerung einer Konsonanz durch das Festhalten eines Tons des vorangegangenen Akkords.* **2.** (Milit.) *die beim Anvisieren zu berücksichtigende Strecke, um die sich ein bewegliches Ziel vor der Zeit des Abschusses bis zum Auftreffen des Geschosses weiterbewegt.* **3.** (schweiz., sonst veraltend) svw. ↑Vorhaltung; **Vorhalte,** die u. - (Turnen): *gestreckte Haltung der Arme nach vorn;* **vorhalten** ⟨st. V.; hat⟩: **1.** *vor jmdn., sich, etw. halten:* (beim Husten) die Hand v.; sie hielt sich ein Taschentuch vor; jmdm. mit vorgehaltener Pistole drohen. **2.** *jmdm. Vorhaltungen in bezug auf etw. machen:* jmdm. seine Fehler, Äußerungen v.; ärgerlich hielt sie ihm vor, daß er nicht aufgepaßt habe. **3.** (ugs.) *[gerade] in einer solchen Menge vorhanden sein, daß für einen bestimmten, mehr od. weniger größeren Zeitraum kein Mangel entsteht:* der Vorrat wird bis zum Frühjahr v.; Ü die gute Stimmung hielt nicht lange vor. **4.** (Bauw.) *Geräte, Gerüste, Bauteile vorübergehend zur Verfügung stellen;* ⟨Abl.:⟩ **Vorhaltung,** die; -, -en ⟨meist Pl.⟩: *kritisch-vorwurfsvolle Äußerung jmdm. gegenüber im Hinblick auf dessen Verhalten o. ä.:* wir haben unserer Tochter [deswegen] -en gemacht. **2.** (Bauw.) *das Vorhalten* (4).

Vorhand, die; -: **1.** (Sport, bes. [Tisch]tennis) *Schlag, der so ausgeführt wird, daß die den Schläger führende Hand mit der Handfläche nach Netz, in Richtung Gegner zeigt.* **2.** (Kartenspiel) *Position des Spielers, der zuerst ausspielt:* die V. haben, in der V. sein; Ü die Firma war der Konkurrenz gegenüber in der V. *(im Vorteil).* **3.** *Vorderbeine u. vorderer [Körper]teil von Tieren (bes. von Pferden).*

vorhanden [-'handn] ⟨Adj.; o. Steig.; nicht adv.⟩ [eigtl. = vor den Händen]: *existierend, als existierend feststellbar, existent, zur Verfügung stehend, verfügbar:* -e Schwächen,

Mängel beseitigen; die noch -en Lebensmittel reichen nicht aus; dieses Buch ist leider nicht v.; die Gefahren sind unleugbar v.; seit diesem Vorfall war seine Kollegin für ihn nicht mehr v. (ugs.; *hat er sie nicht mehr beachtet*); **Vorhandensein,** das; -s.

Vorhandschlag, der; -[e]s, -schläge (Sport, bes. [Tisch]tennis): svw. ↑Vorhand (1).

Vorhang, der; -[e]s, Vorhänge [mhd. vor-, vürhanc]: **a)** *größere Stoffbahn, die vor etw. (einen Gegenstand, einen Raum) gehängt wird, um es zu verdecken, abschließen:* schwere, samtene Vorhänge (an den Fenstern, Türen); der V. fällt nicht gleichmäßig; den V. schließen, zurückschieben; **b)** *die Bühne, das Podium (gegen den Zuschauerraum) abschließender großer Vorhang* (a): der V. geht auf, hebt sich, senkt sich, fällt; in zehn Minuten ist V. (Theater Jargon; *ist die Vorstellung zu Ende*); Nach siebzehn Vorhängen *(nachdem sie sich siebzehnmal dem Publikum gezeigt hatten)* wartete ... Brunies und ich vor Jennys Garderobe (Grass, Hundejahre 280); die Schauspieler traten immer wieder vor den V., bekamen viele Vorhänge; Ü über die Ereignisse war der V. gefallen *(die Ereignisse wurden nicht mehr erwähnt, sie waren endgültig in Vergessenheit geraten);* ***der eiserne V.** (Theater; *feuersicherer Abschluß der Bühne gegen den Zuschauerraum;* wohl LÜ von engl. iron. curtain); **der Eiserne V.** (Politik; [in Westeuropa] *Grenze zum Osten* (3 b), *die die Einblicknahme in die östlichen Verhältnisse auf Grund entsprechender Maßnahmen, Verhaltensweisen verhindert;* seit 1945/46 weitere Verbreitung bes. durch Reden W. Churchills); **c)** (landsch. veraltend) svw. ↑Gardine.

Vorhang-: ~**bogen,** der (Archit.): *bes. in der Spätgotik vorkommender Bogen mit konvexen Bogenlinien;* ~**stange,** die; ~**stoff,** der.

¹vorhängen ⟨st. V.; hat⟩ (landsch.): *vorgucken;* **²vorhängen** ⟨sw. V.; hat⟩: *etw. vor etw. anbringen, befestigen, indem man es davorhängt:* eine Decke v.; sie hatte die Türkette vorgehängt; ⟨Zus.:⟩ **Vorhängeschloß,** das: *Schloß mit einem Bügel, der sich mit einem Schlüssel öffnen u. schließen läßt u. zum Verschließen von etw. in eine Krampe o. ä. eingehängt wird; [An]hängeschloß.*

Vorhaus, das; -es, Vorhäuser [mhd. vorhūs, ahd. furihūs = Vorbau] (landsch., bes. österr.): *Hausflur, -einfahrt.*

Vorhaut, die; -, Vorhäute: *(beweglicher) Haut, die den Eichel* (2 a) *des männlichen Gliedes umhüllt; Präputium;* ⟨Zus.:⟩ **Vorhautbändchen,** das: *Frenulum* (2); **Vorhautverengung,** die: *Phimose.*

vorheizen ⟨sw. V.; hat⟩: *etw. vor seiner eigentlichen Benutzung erwärmen, [auf]heizen:* das Wärmekissen v.; etw. im vorgeheizten Ofen bei 180 Grad backen.

vorher ⟨Adv.⟩: *vor einem bestimmten, diesem Zeitpunkt, Ereignis, Geschehen* (Ggs.: hinterher 2): das drei Wochen v. passiert; kurz v. habe ich ihn noch gesehen; am Abend v.; du hättest das Buch v. lesen sollen; sich jedes Wort v. genau überlegen.

vorher-: ~**berechnen** ⟨sw. V.; hat⟩: *etw. im voraus berechnen;* ~**bestimmen** ⟨sw. V.; hat⟩: *im voraus bestimmen* ⟨meist im 2. Part.⟩: man glaubte an ein vorherbestimmtes Leben, dazu: ~**bestimmung,** die ⟨o. Pl.⟩ (Theol.): svw. ↑Prädestination; ~**gehen** ⟨unr. V.; ist⟩: *zeitlich früher als etw. anderes stattfinden, ablaufen; sich vor einem bestimmten Zeitpunkt ereignen:* nach Anhaltspunkten suchen, die dem Vorfall vorhergingen; in den vorhergehenden Wochen hat sich einiges abgespielt; im vorhergehenden *(weiter oben)* habe ich die These entwickelt, daß ...; ~**sagbar** ⟨Adj.; o. Steig.; nicht adv.⟩: *so, daß man es vorhersagen kann;* ~**sage,** die: *etw., was jmd. sagt in bezug auf etw., was sich zukünftig ereignen, wie etw. in nächster Zeit verlaufen wird:* langfristige -n; die V. von Gewittern; ihre -n haben sich [nicht] bestätigt, eingetroffen; ~**sagen** ⟨sw. V.; hat⟩: *etw. im voraus sagen, wie etw. verlaufen, ausgehen wird:* das Wetter v.; ich kann dir die Folgen v. *(prophezeien);* es ist unmöglich, den Wahlausgang vorherzusagen; ~**sehbar** [-'ze:ba:g] ⟨Adj.; o. Steig.; nicht adv.⟩: svw. ~sagbar: ~**sehen** ⟨st. V.; hat⟩: *im voraus erkennen, wissen, wie etw. verlaufen, ausgehen wird:* die Niederlage ließ sich nicht v.

vorherig [-'he:rɪç, auch: '---] ⟨Adj.; nur attr.⟩: *vorhergehend:* meine Gedanken waren bei dem -en Abend; nach -er Vereinbarung.

Vorherrschaft, die; -: *[wirtschaftliche, politische, militärische] Macht, die so groß ist, daß andere von dieser Macht*

abhängig, ihr unterworfen sind; *führende Machtstellung, Vormachtstellung, Vorrangstellung:* nach V. streben; um die V. *(Hegemonie* 1) kämpfen; **vorherrschen** ⟨sw. V.; hat⟩: *am stärksten in Erscheinung treten; überwiegen:* im Westen herrscht Laubwald vor; es herrscht die Meinung vor, daß ...; allgemein vorherrschende Tendenzen.

vorheucheln ⟨sw. V.; hat⟩ (ugs. abwertend): vgl. vorlügen.

vorheulen ⟨sw. V.; hat⟩ (ugs.): *vor jmdm. [heftig weinend] laut klagen:* hör auf, mir dauernd etwas vorzuheulen!

Vorhieb, der; -[e]s, -e (Fechten): *Hieb od. Stoß, der vor dem Schlag des Gegners seinen Angriff trifft.*

vorhin ⟨Adv.⟩: *gerade eben; vor wenigen Minuten, Stunden:* rate mal, wen ich v. gesehen habe?; wir sprachen v. noch davon; **vorhinein** ⟨Adv.⟩ in der Wendung **im v.** (bes. österr.): *schon vorher; im voraus.*

Vorhof, der; -[e]s, Vorhöfe [mhd. vorhof]: **1.** (Med.) **a)** *durch die Herzklappe mit der Herzkammer verbundener Teil des Herzens, in den das Blut zuerst einfließt; Vorkammer, Atrium* (3); **b)** *Vestibulum* (2) (z. B. der Scheide). **2.** *vor einem Gebäude gelegener Hof:* der V. einer Burg; ⟨Zus. zu 1:⟩ **Vorhofflattern,** das; -s (Med.): *Herzrhythmusstörung durch überhöhte Frequenz* (2 b); **Vorhofflimmern,** das; -s (Med.): *Herzrhythmusstörung durch unregelmäßige Frequenz* (2 b).

Vorhölle, die; - [mhd. vorhelle] (kath. Rel.): *(nach heute umstrittener Lehre) Aufenthaltsort für Menschen, die vor Christi Geburt gelebt haben u. deshalb nicht christlich sein konnten, sowie ungetauft gestorbener Kinder; Limbus* (1).

Vorhut, die; -, -en (Milit.): *Teil der Truppe, der ihr vorausgeschickt wird, um ihren Vormarsch zu sichern* (Ggs.: Nachhut): die V. des Gegners.

vorig ['fo:rɪç] ⟨Adj.; o. Steig.; nicht adv.⟩ [1: spätmhd. voric]: **1.** ⟨nur attr.⟩ *dem Genannten unmittelbar vorausgegangen; eben erst vergangene:* -e Woche; im -en Jahrhundert; am letzten Tag -en Monats, Jahres; des vorigen (Monats, Jahres, Abk.: v. M., v. J.); ⟨subst.:⟩ wie im -en (veraltend; *weiter oben)* bereits gesagt; das Vorige (Theater, in Bühnenanweisungen: *die vorigen Ausführungen);* die Vorigen (Theater, in Bühnenanweisungen: *die bereits in der vorhergehenden Szene vorkommenden Personen).* **2.** ⟨meist präd.⟩ (schweiz.) *übrig:* etw. v. lassen; ich bin v.

vorindustriell ⟨Adj.; o. Steig.⟩: *in der Zeit vor der Industrialisierung.*

Vorjahr, das; -[e]s, -e: *voriges Jahr:* gegenüber dem V. ist eine Preissteigerung von 10% zu verzeichnen.

Vorjahr[e]s-: ~**ergebnis,** das; ~**meister,** der (Sport); ~**sieg,** der (Sport); ~**sieger,** der (Sport).

vorjährig ⟨Adj.; o. Steig.; nicht adv. meist attr.⟩: *im vorigen Jahr:* die -e Konferenz.

vorjammern ⟨sw. V.; hat⟩ (ugs.): vgl. vorheulen.

Vorkalkulation, die; -, -en (Kaufmannsspr.): *Berechnung der Kosten od. des Verkaufspreises im voraus.*

Vorkammer, die; -, -n: svw. ↑Vorhof (1 a).

Vorkämpfer, der; -s, -: *jmd., der schon für die Verwirklichung von etw. kämpft, gekämpft hat, woran sich erst später intensiv eingesetzt wird:* er war ein V. des Sozialismus; **Vorkämpferin,** die; -, -nen: w. Form zu ↑Vorkämpfer.

vorkauen ⟨sw. V.; hat⟩: **1.** *(von Naturvölkern) Nahrung vorher kauen u. sie dann dem Kind geben:* einem Kind die Nahrung v. **2.** (ugs.) *jmdm. etw. in allen Einzelheiten u. immer wieder darlegen, erklären.*

Vorkauf, der; -[e]s, Vorkäufe (Wirtsch.): *Kauf, der auf Grund eines Vorkaufsrechts getätigt wird;* ⟨Zus.:⟩ **Vorkaufsrecht,** das (jur.): *das Recht, etwas Bestimmtes, wenn es zum Verkauf steht, als erster angeboten zu bekommen.*

Vorkehr, die; -, -en (schweiz.): svw. ↑Vorkehrung; **vorkehren** ⟨sw. V.; hat⟩: **1.** (ugs.) svw. ↑herauskehren: er kehrt den Chef vor. **2.** (schweiz.) *Vorkehrungen treffen, vorsorglich anordnen;* **Vorkehrung,** die; -, -en ⟨meist Pl.⟩: *Maßnahme zum Schutz, zur Sicherung von etw.:* -en treffen.

Vorkeim, der; -[e]s, -e (Bot.): *Farn (der Moose u. Farnpflanzen), der sich aus einer Spore entwickelt;* **vorkeimen** ⟨sw. V.; hat⟩ (Landw.): *Saatgut mit einem bestimmten Verfahren schon vor der Aussaat zum Keimen bringen.*

Vorkeller, der; -s, -: *Raum vor dem eigentlichen Keller.*

Vorkenntnis, die; -, -se: *in den Grundlagen bereits vorhandenes Wissen:* hierfür sind spezielle -se erforderlich.

vorklagen ⟨sw. V.; hat⟩ (ugs.): vgl. vorheulen.

vorklinisch ⟨Adj.; o. Steig.; nur attr.⟩ (Med.): **1.** *dem klini-*

schen *Studium vorhergehend:* die -en Semester. **2.** *(von Krankheiten) noch keine typischen Symptome aufweisend.*
vorknöpfen ⟨sw. V.; hat⟩ [eigtl. = jmdn. an den Knöpfen heran-, vorziehen u. ihn tadeln] (ugs.): *jmdm. (einem irgendwie Abhängigen) gegenüber deutlich seinen Unwillen über dessen Verhalten usw. äußern:* den werde ich mir einmal gründlich v.
vorkochen ⟨sw. V.; hat⟩: **1.** *eine Mahlzeit durch vorheriges Kochen so zubereiten, daß sie bei Bedarf nur noch warm zu machen ist.* **2.** svw. ↑ankochen.
vorkohlen ⟨sw. V.; hat⟩ (ugs.): svw. ↑vorlügen.
vorkommen ⟨st. V.; ist⟩: **1.** *als eine Art meist unangenehmer Überraschung sich ereignen:* ein Irrtum kommt schon einmal vor; so ein Fall darf nicht wieder v.; daß mir so etw. nicht wieder vorkommt!; so etw. ist mir noch nie vorgekommen; das kommt in den besten Kreisen, Familien vor (↑Familie 1 a). **2.** *vorhanden sein, sich finden:* in dem Text kommen viele Fehler vor; wie oft kommt das Wort vor?; diese Pflanze kommt nur im Gebirge vor. **3.** *von jmdm. so wahrgenommen, empfunden werden; erscheinen* (3): die Sache kommt mir merkwürdig, seltsam, verdächtig vor; das Lied kommt mir bekannt vor; es kam mir vor *(ich hatte das Gefühl),* als ob ich schwebte; du kommst dir wohl sehr schlau, sehr wichtig, wunder wie klug vor *(hältst dich wohl für sehr schlau ...);* das kommt dir nur so vor *(du irrst dich);* wie kommst du mir eigentlich vor? (ugs.; *was erlaubst du dir eigentlich?);* ich komme mir überflüssig vor. **4.** *nach vorn kommen:* der Schüler mußte [an die Tafel] v. **5.** *zum Vorschein kommen:* komm aus deinem Versteck vor; hinter dem Vorhang v.; **Vorkommen,** das; -s, -: a) ⟨o. Pl.⟩ *das Vorhandensein, In-Erscheinung-Treten, Existieren:* das V. einer Krankheit; **b)** ⟨meist im Pl.⟩ *das natürliche Vorhandensein von Rohstoffen in größeren Mengen; Lagerstätte* (3): ergiebige, umfangreiche V. von Erdöl entdecken, erschließen; **vorkommendenfalls** ⟨Adv.⟩ (Amtsspr.): *falls der Fall eintreten sollte;* **Vorkommnis,** [-kɔmnɪs], das; -ses, -se: *Vorgang, der aus dem üblichen Rahmen, dem gewöhnlichen Ablauf des Geschehens fällt [u. als etw. Ärgerliches, Unangenehmes, Negatives empfunden wird]:* ein ärgerliches, peinliches V.; der Posten meldete keine besondere -se.
Vorkost, die; - (selten): svw. ↑Vorspeise; **vorkosten** ⟨sw. V.; hat⟩: *vorher* ¹*kosten* (a): das Essen, den Wein v.; b) (geh.) *etw. schon im voraus* ¹*kosten* (b): sie kostete ihr Eheglück in Gedanken vor.
vorkragen ⟨sw. V.; hat⟩ (Bauw.): **a)** *herausragen, vorspringen;* **b)** *herausragen, vorspringen lassen:* ein vorgekragtes Dach; ⟨Abl.:⟩ **Vorkragung,** die; -, -en (Bauw.).
Vorkriegs-: ~**generation,** die: *Generation der Vorkriegszeit;* ~**jahr,** das: vgl. ~zeit; ~**stand,** der: den V. [nicht] wieder erreichen; ~**ware,** die: *Ware aus der Vorkriegszeit;* ~**zeit,** die: *Zeit [kurz] vor Ausbruch eines Krieges.*
Vorkurs, der; -es, -e: *vorbereitender Kurs;* **Vorkursus,** der; -, ...kurse: svw. ↑Vorkurs.
vorladen ⟨st. V. (landsch. im Präs. auch mit nicht umgelauteten Formen); hat⟩: *jmdn. auffordern, zu einem bestimmten Zweck bei einer offiziellen, übergeordneten Stelle, bes. vor Gericht, zu erscheinen:* jmdn. zu einer gerichtlichen Untersuchung v.; er wurde als Zeuge vorgeladen; ⟨Abl.:⟩ **Vorladung,** die; -, -en: **a)** *das Vorladen, Vorgeladenwerden:* die V. von jmdm. beantragen; **b)** *Mitteilung, die beinhaltet, daß jmd. vorgeladen ist:* jmdm. eine V. schicken.
Vorlage, die; -, -n: **1.** ⟨o. Pl.⟩ *das Vorlegen* (1): zahlbar bei V. eines Schecks; die Karten werden nur gegen V. eines Personalausweises ausgehändigt; eine Verdienstbescheinigung zur V. beim Finanzamt. **2.** *(bes. von Gesetzen) Entwurf, der [einer bestimmten Körperschaft] zur Beschlußfassung vorgelegt wird:* eine V. für ein neues Gesetz ausarbeiten, einbringen, beraten, abändern, ablehnen; die Abgeordneten stimmten der V. zu. **3. a)** *etw., was bei der Anfertigung von etw. als Muster, Grundlage, Modell* (3 a) *o. ä. dient:* eine V. zum Stricken; er hat sich genau an die V. gehalten; eine V. benutzen; nach einer V., ohne V. zeichnen; **b)** (Druckw.) *Original, nach dem die Druckform hergestellt wird.* **4.** (Ballspiele, bes. Fußball) *Paß* (3), der einen Torschuß einleiten soll: eine präzise V. z. geben; er nahm die V. auf und verwandelte sie zum 2 : 1. **5.** ⟨o. Pl.⟩ **a)** (Rudern) svw. ↑Auslage (3 c); **b)** (bes. Ski) *Neigung des Körpers nach vorn, vorgebeugte Haltung des Oberkörpers [bei der Abfahrt]:* mit leichter V. laufen; der

Springer muß blitzschnell in die V. gehen. **6.** (Archit.) *vorgelegte* (4) *Pfeiler, Säulen, Bogen o. ä. zur Verstärkung od. Gliederung einer Mauer, Wand o. ä.* **7.** (Chemie, Hüttenw.) *Gefäß, das bei einer Destillation das Destillat auffängt.* **8.** ⟨Pl. selten⟩ (bes. Wirtsch.) *vorgestreckte Geldsumme:* eine V. von 5 000 Mark erbringen; * **in V. bringen/treten** *(vorstrecken).* **9.** (landsch.) svw. ↑Vorleger.
vorlamentieren ⟨sw. V.; hat⟩ (ugs.): vgl. vorheulen.
Vorland, das; -[e]s: **1.** *Gebiet, Landschaft vor einem Gebirge.* **2.** svw. ↑Deichvorland.
vorlassen ⟨st. V.; hat⟩. **1.** (ugs.) **a)** *beim Warten damit einverstanden sein, daß jmd., der später gekommen ist, früher als man selbst an die Reihe kommt:* einen Schwerbeschädigten am Schalter, auf der Treppe v.; **b)** *jmdn. passieren, überholen lassen:* einen schnelleren Läufer v. **2.** *jmdm. eine Unterredung o. ä. gewähren, in einer amtlichen Angelegenheit empfangen:* er wurde ohne weiteres [beim Minister] vorgelassen.
vorlastig ⟨Adj.; o. Steig.; nicht adv.⟩: svw. ↑kopflastig.
Vorlauf, der; -[e]s, Vorläufe: **1.** (Chemie) *(bei der Destillation) das erste Destillat.* **2.** (Sport, bes. Leichtathletik) *erster Lauf um die Qualifikation für die weitere Teilnahme am Wettbewerb:* den V. gewinnen; der deutsche Läufer schied bereits im V. aus. **3.** ⟨o. Pl.⟩ (bes. DDR) *zur Orientierung, Vorbereitung usw. einem Projekt, Vorhaben vorausgeschickte, vorauslaufende Forschung o. ä.;* **vorlaufen** ⟨st. V.; ist⟩ (ugs.): **1.** *nach vorn laufen.* **2.** *vorauslaufen;* **Vorläufer,** der; -s, -: **1.** *jmd., dessen Schaffen, etw., eine zeitlich, später entwickelte Idee o. ä. Form, ein später auftretendes Ereignis o. ä. in den Grundzügen bereits erkennen läßt, für eine spätere Entwicklung wegbereitend ist:* er ist ein V. des Expressionismus. **2.** (Ski) *Läufer, der vor dem Wettbewerb die Strecke (zur Kontrolle) läuft, fährt:* unterwegs ist jetzt der erste V. **3.** (landsch.) *Zug, der zur Entlastung vor dem fahrplanmäßigen Zug verkehrt.* **4.** (Färberei) *Stoffstreifen am Anfang u. am Ende der Bahn* (4) *eines Gewebes;* **Vorläuferin,** die; -, -nen: w. Form zu ↑Vorläufer (1, 2); **vorläufig** ⟨Adj.; o. Steig.⟩: *nicht endgültig, aber bis auf weiteres so [verlaufend]; erst einmal:* das ist nur ein -er *(provisorischer)* Zustand; die Polizei nahm einige Personen v. fest; v. *(zunächst, fürs erste)* wird sich daran nichts ändern; ⟨Abl.:⟩ **Vorläufigkeit,** die; -.
vorlaut ⟨Adj.⟩ [urspr. vom Jagdhund, der zu früh Laut gibt]: *(meist von Kindern) sich ohne Zurückhaltung in einer Weise äußernd, einmischend, daß es (bes. von Erwachsenen) als unangemessen, frech empfunden wird:* eine -e Göre; halt deine -e Klappe!; v. antworten.
vorleben ⟨sw. V.; hat⟩: *durch seine Art u. Weise zu leben etw. Bestimmtes, ein Beispiel für etw. geben:* der Jugend den Humanismus v.; **Vorleben,** das; -s: *jmds. Vergangenheit* (1 b): jmds. V. unter die Lupe nehmen.
Vorlege-: ~**besteck,** das: *Besteck zum Vorlegen* (3 a) *von Speisen;* ~**gabel,** die: vgl. ~besteck; ~**löffel,** der: vgl. ~besteck; ~**messer,** das: *Messer zum Zerteilen von Fleisch o. ä. beim Servieren;* ~**schloß,** das (landsch.): *Vorhängeschloß.*
vorlegen ⟨sw. V.; hat⟩ [mhd. vor-, vürlegen, auch: foralegan]: **1.** *etw. jmdm. zur Ansicht, Begutachtung, Bearbeitung o. ä. hinlegen; vorweisen, Zeugnisse v.; müssen; jmdm. einen Brief, Vertrag zur Unterschrift v.;* die Verteidigung legte dem Gericht neues Beweismaterial vor; sie ließ sich von der Verhandlung mehrere Muster, Stoffe v. **2. a)** *etw. schriftlich Ausgearbeitetes übergeben, einreichen, unterbreiten, damit es beraten, behandelt, darüber Beschluß gefaßt wird:* der Minister legte dem Parlament das Budget vor; (verblaßt:) jmdm., sich selbst eine Frage v.; **b)** *der Öffentlichkeit zeigen, vorweisen:* der Autor, der Verlag hat ein neues Buch vorgelegt. **3. a)** (ugs.) *jmdm. die auf Platten, in Schüsseln aufgetragenen Speisen auf den Teller legen;* **b)** *(Tieren) Futter hinlegen:* den Kühen Heu v. **4.** *etw. zur Sicherung, Befestigung vor etw. legen, anbringen:* sie legten einen Stein vor, damit das Auto nicht wegrollt!; eine Kette, einen Riegel v. *(die Tür mit einer Sicherheitskette, einem Riegel verschließen).* **5.** ⟨v. + sich⟩ *den Oberkörper nach vorn neigen, sich vorbeugen* (1): leg dich nicht so weit vor, sonst fällst du noch herunter! **6.** (Ballspiele) *etw. vor sich hinlegen:* der Stürmer den Puck v.; er legte sich den Ball selbst vor und schoß aus vollem Lauf ein. **7.** (verblaßt in Verbindung mit einem Subst., das eine bestimmte Geschwindigkeit ausdrückt): *eine Leistung in einem Wettkampf, Wettbewerb gleich zu Beginn*

erzielen, erreichen, die dann als Maßstab dient: die Fahrer der französischen Equipe legten ein scharfes, tolles Tempo vor; er legte im zweiten Durchgang eine Weite von 8,20 m vor. **8.** (ugs.) *tüchtig essen, sich eine gute Grundlage bes. für den Genuß von Alkohol verschaffen:* vor der Feier solltest du was Ordentliches v. **9.** (veraltend) *auslegen* (3), *vorläufig bezahlen:* eine Summe v.; ⟨Abl.:⟩ **Vorleger,** der; -s, -: *Matte* (1 a), *kleiner Teppich, die bzw. der vor etw. gelegt wird.*

vorlehnen, sich ⟨sw. V.; hat⟩: *sich nach vorn lehnen.*

Vorleistung, die; -, -en: *eine Leistung, die im Hinblick auf eine erwartete od. in Aussicht gestellte Gegenleistung im voraus erbracht wird.*

Vorlese, die; -, -n: *Lese* (1) *früh reifender Trauben, die vor der eigentlichen Weinlese stattfindet.*

vorlesen ⟨st. V.; hat⟩: *etw. (Geschriebenes, Gedrucktes) [für jmdn.] laut lesen:* den Kindern Geschichten v.; er wird morgen aus seinen Werken v.; lies mal vor, was auf dem Zettel steht!; hast du nicht eben etwas von einem Unfall vorgelesen?; ⟨Abl.:⟩ **Vorleser,** der; -s, - (früher): *jmd., der dazu angestellt war, anderen Bücher, Zeitungen o. ä. vorzulesen;* ⟨Zus.:⟩ **Vorlesewettbewerb,** der: *(von Schülern) Wettbewerb im Vorlesen von Geschichten, Gedichten o. ä.;* **Vorlesung,** die; -, -en: **1.** *Lehrveranstaltung an einer Universität, Hochschule, bei der Professor, Dozent über ein bestimmtes Thema im Zusammenhang vorträgt; Kolleg* (1): eine V. halten; eine V. *(Vorlesungsreihe)* über die Lyrik des 20. Jahrhunderts belegen; in die, zur V. gehen. **2.** ⟨o. Pl.⟩ *das Vorlesen.*

vorlesungs-, Vorlesungs- (Vorlesung 1): **~frei** ⟨Adj.; o. Steig.; nicht adv.⟩: vgl. schulfrei; **~gebühr,** die; **~reihe,** die; **~verzeichnis,** das: *Verzeichnis der in einem Semester an einer Universität gehaltenen Vorlesungen.*

vorletzt... ⟨Adj.; o. Steig.; nur attr.⟩: **a)** *in der Reihenfolge nicht ganz am Schluß, sondern unmittelbar davor:* die -e Seite; das steht im -en Abschnitt; **b)** *dem letzten unmittelbar vorausgehend:* -e Woche; im -en Jahr; **c)** *außer dem letzten als einziges übriggeblieben:* das ist mein -es Exemplar.

Vorliebe, die; -, -n: *besonderes Interesse; ausgeprägte Neigung; Faible:* seine V. gilt der Musik; eine besondere V. für etw. haben, zeigen; er liest mit V. Kriminalromane.

vorliebnehmen ⟨st. V.; hat⟩ [↑fürliebnehmen]: *sich mangels einer besseren Möglichkeit mit dem begnügen, zufriedengeben, was gerade zur Verfügung steht:* mit dem, was da ist, v.; heute mußt du mit mir v.

vorliegen ⟨st. V.; hat⟩: **1. a)** *vorgelegt* (2) *sein; sich (als Material zur Begutachtung) in jmds. Händen befinden:* das Gutachten liegt der Kommission bereits vor; dem Gericht liegen noch nicht alle Unterlagen vor; der neue Roman des Autors liegt jetzt vor; ⟨oft im 1. Part.:⟩ der vorliegende Band; im vorliegenden/in vorliegendem Fall ist zu berücksichtigen, daß ...; **b)** *als Faktum für eine entsprechende Beurteilung zu erkennen sein; als zu berücksichtigende Tatsache für etw. bestehen:* hier liegt offenkundig ein Irrtum vor; ein Verschulden des Fahrers liegt nicht vor; es liegen Gründe zu der Annahme vor, daß ... **2.** (ugs.) *vorgelegt* (5) *sein:* die Kette liegt immer vor.

vorlings ['foːʀlɪŋs] ⟨Adv.⟩ [von F. L. Jahn (1778–1852) geb. Ggs. zu ↑rücklings] (Turnen): *mit der vorderen Seite des Körpers dem Turngerät zugewandt.*

vorlügen ⟨st. V.; hat⟩ (ugs.): *jmdm. etw. erzählen, glauben machen, was nicht den Tatsachen entspricht.*

vorm [foːʀm] ⟨Präp. vor + Art. dem⟩ (ugs.): *vor dem.*

vormachen ⟨sw. V.; hat⟩ (ugs.): **1.** *jmdm. zeigen, wie etw. gemacht wird, ihn mit einer bestimmten Fertigkeit vertraut machen:* jmdm. jeden Handgriff v. müssen; kannst du mir das noch einmal v.?; darin macht ihm niemand etwas vor *(er beherrscht das sehr gut);* sie können euch noch was v. *(ein Beispiel geben).* **2.** *einen falschen Eindruck, ein falsches Bild erwecken, um jmdn. dadurch zu täuschen:* sie hat ihm etwas vorgemacht; mir kannst du doch nichts v.!; wir wollen uns doch nichts v.! *(wir sollten uns nichts beschönigen, einander zeigen); *jmdm. ein X für ein U v.* (jmdn. auf plumpe, grobe Weise täuschen; urspr. = [bes. beim Anschreiben von Schulden] aus dem röm. Zahlzeichen V (= fünf) ein X (= zehn) machen; V wurde im MA. für U geschrieben u. gelesen); **sich kein X für ein U v. lassen** *(sich nicht auf so plumpe, grobe Weise täuschen lassen).* **3.** *vorgeben* (4).

Vormacht, die; -: *führende Machtstellung; Vorherrschaft;* ⟨Zus.:⟩ **Vormachtstellung,** die; -: *Hegemonie.*

Vormagen, der; -s, Vormägen (Zool.): swv. ↑Pansen (1).

vormagnetisieren ⟨sw. V.; hat⟩ (Elektronik): *(bes. von Tonbändern) zusätzlich durch hochfrequente Gleich- od. Wechselspannung magnetisieren;* ⟨Abl.:⟩ **Vormagnetisierung,** die; -, -en (Elektronik).

vormalig ⟨Adj.; o. Steig.; nur attr.⟩: *ehemalig:* der -e Besitzer; die Veranstaltung findet in der -en Turnhalle statt; **vormals** ⟨Adv.⟩: *einst, früher:* v. lag hier ein großes Trockendock; Abk.: vorm.

Vormann, der; -[e]s, Vormänner: **1.** *Vorarbeiter.* **2. a)** *Vorgänger;* **b)** (österr. jur.) *vorheriger Eigentümer.*

Vormarsch, der; -[e]s, Vormärsche: *[siegreiches] Vorwärtsmarschieren:* der V. geriet ins Stocken; auf dem V. sein.

Vormärz, der; -: *historische Periode in Deutschland von 1815 bis zur Revolution im März 1848.*

Vormast, der; -[e]s, auch; -e: *vorderer* ¹*Mast* (1).

Vormauer, die; -, -n: *äußere Schutzmauer;* **Vormauerziegel,** der; -s, -: *frostbeständiger Ziegelstein, der nicht verputzt wird; Hartbrandziegel.*

Vormensch, der; -en, -en (Anthrop.): swv. ↑Pithekanthropus.

Vormerk-: ~buch, das: *kleines Buch, Heftchen, in dem etw. vorgemerkt werden kann;* **~kalender,** der; **~liste,** die.

vormerken ⟨sw. V.; hat⟩: *jmdn., etw. im voraus als zu berücksichtigen eintragen:* einen Termin, eine Sitzung, eine Bestellung v.; ich habe mir seinen Besuch für 10 Uhr (im Kalender) vorgemerkt; er hat das Zimmer v. *(reservieren)* lassen; sich für einen Kursus v.; sich v. lassen *(sich auf die Warteliste setzen lassen);* ⟨Abl.:⟩ **Vormerkung,** die; -, -en: **a)** *das Vormerken, Vorgemerktwerden;* **b)** (jur.) *vorläufige Eintragung ins Grundbuch.*

Vormieter, der; -s, -: *vorheriger Mieter.*

Vormilch, die; - (Med.): swv. ↑Kolostrum.

vormilitärisch ⟨Adj.; o. Steig.⟩: *den Militärdienst vorbereitend:* -e Ausbildung.

vormittag ⟨Adv.⟩: *am Vormittag* (stets der Nennung einer Tagesbezeichnung nachgestellt): heute v.; am Montag v.; **Vormittag,** der; -s, -e [subst. aus älter: vor Mittag]: *Zeit zwischen Morgen u. Mittag:* einen aufregenden V. hinter sich haben; bis in den V. hinein schlafen; es geschah am frühen, hellen V.; ⟨Abl.:⟩ **vormittägig** ⟨Adj.; o. Steig.; nur attr.⟩: *den ganzen Vormittag dauernd; während des Vormittags:* die -e Sitzung; **vormittäglich** ⟨Adj.; o. Steig.; nicht präd.⟩: *immer in die Vormittagszeit fallend; jeden Vormittag wiederkehrend:* sie machte ihre -en Einkäufe; **vormittags** ⟨Adv.⟩: *am Vormittag; während des Vormittags:* Montag v.; montags v.; das Finanzamt, der Arzt hat nur v. Sprechstunden.

Vormittags-: ~dienst, der: *Dienst am Vormittag;* **~programm,** das; **~schicht,** die; **~stunde,** die: in den -n; **~vorstellung,** die; **~zeit,** die.

Vormonat, der; -[e]s, -e: *voriger Monat.*

Vormontage, die; -[e]s, -en: *vorbereitende Montage;* **vormontieren** ⟨sw. V.; hat⟩: *vorbereitend montieren:* Bauteile v.

Vormund, der; -[e]s, -e u. Vormünder [mhd. vormunt, ahd. foramundo, zu ↑²Mund]: *jmd., der einen Minderjährigen, Entmündigten rechtlich vertritt:* einen V. bestellen, berufen; der Onkel wurde als ihr V. eingesetzt; jmdm. einen V. geben; Ü ich brauche keinen V. *(ich kann für mich selbst sprechen);* ⟨Abl.:⟩ **Vormundschaft,** die; -, -en [mhd. vormuntschaft, ahd. foramuntscaf]: *(amtlich verfügte) Wahrnehmung der rechtlichen Vertretung eines Minderjährigen, Entmündigten:* die V. über/(seltener:) für jmdn. übernehmen; jmdn. die V. übertragen, entziehen; sie wurde unter die V. ihres Onkels gestellt; ⟨Abl.:⟩ **vormundschaftlich** ⟨Adj.; o. Steig.; nur attr.⟩: *die Vormundschaft betreffend.*

Vormundschafts-: ~behörde, die; **~bestellung,** die (jur.); **~gericht,** das: *Gericht, das sich mit Fragen der Vormundschaft beschäftigt.*

¹**vorn, vorne** ['fɔrn(ə)] ⟨Adv.⟩ [mhd. vorn(e), ahd. forna, zu ↑vor]: *auf der zugewandten, vorderen Seite, Vorderseite; im vorderen Teil* (Ggs.: hinten): sie wartet v. [am Eingang]; das Fahrrad steht v. [raus] *(auf der Straßenseite);* das Zimmer liegt nach v. [raus] *(auf der Straßenseite);* das Kleid wird v. zugeknöpft; V. am Haus ist ein Schild angebracht; v. an der Schlange stehen; bitte v. einsteigen; wir saßen ganz v.; v. im Bild *(im Vordergrund)* sehen Sie ...; schau lieber nach v. *(in Blickrichtung auf das vor dir Liegende);* nach v. [an die Tafel] kommen; der Wind, Schlag kam von v. *(aus der Richtung, in die man blickt);* sie griffen von v. an; [gleich] da v. *(dort, nicht weit von hier)* ist

ein Lokal, eine Telefonzelle; weiter v. *(ein Stück weiter)* ist noch eine Tankstelle; das Inhaltsverzeichnis, diese Abbildung findest du v. [im Buch]; Ü drei Runden vor Schluß des Rennens lag er v. *(an der Spitze);* der finnische Läufer ging, schob sich nach v. *(an die Spitze);* *von v. *(von neuem):* nach dem Krieg mußte die Bevölkerung wieder von v. anfangen; du solltest noch einmal ganz von v. anfangen *(dein Leben neu aufbauen);* jetzt geht das Theater schon wieder von v. los!; **von v. bis hinten** (ugs.; *ganz u. gar; vollständig; ohne Ausnahme).*
²**vorn** [fo:ɐn] ⟨Präp. vor + Art. den⟩ (ugs.): *vor den.*
Vornahme, die; -, -n (Papierdt.): *Aus-, Durchführung.*
Vorname, der; -ns, -n: *persönlicher, zum Familiennamen hinzutretender Name, der die Individualität einer Person kennzeichnet:* jmdm. einen -n geben; mein V. ist Peter; jmdn. beim -n rufen, mit dem -n ansprechen; wie heißt du mit [dem] -n?
vorn[e]an [auch: '−−(−)] ⟨Adv.⟩: *an vorderster Stelle, an der Spitze; ganz vorn:* v. marschieren.
vorne: ↑vorn.
vornehm ⟨Adj.⟩ [mhd. vürnæme = wichtig; vorzüglich, eigtl. = (aus weniger Wichtigem) herauszunehmen, zu ↑nehmen; vgl. genehm]: **1.** *sich durch Zurückhaltung u. Feinheit des Benehmens u. der Denkart auszeichnend:* ein -er Mensch; eine -e Gesinnung. **2. a)** ⟨nicht adv.⟩ *der Oberschicht angehörend:* in -en Kreisen verkehren; aus einer -en Familie kommen; er ist ein -er Pinkel; sie ist sich wohl zu v., um mit uns zu reden (sie hält sich wohl für etw. Besseres, so daß sie nicht mit uns zu reden braucht); **b)** *dem Lebensstil, den Ansprüchen der Oberschicht entsprechend, davon geprägt u.* von entsprechendem Reichtum, Wohlstand zeugend: ein -er Badeort; ein -es Internat; in einem -en Stadtteil, einer -en Gegend wohnen; ist das ein -er Laden!; das Hotel ist mir zu v.; tu doch nicht so v.! **3.** *[in unaufdringlicher Weise] elegant, geschmackvoll u. in der Qualität hochwertig [wirkend]; nobel* (2): eine -e Innenausstattung; v. gekleidet sein. **4.** ⟨meist im Sup.; nur attr.⟩ (geh.) *wichtig, vorrangig:* unsere -ste Aufgabe ist [es], die Chancengleichheit durchzusetzen; **vornehmen** ⟨st. V.; hat⟩: **1.** (ugs.) **a)** *nach vorn nehmen, bewegen:* die Stühle v.; das Bein v.; **b)** *vor eine bestimmte Stelle des Körpers [zum Schutz] bringen, halten:* die Hand, ein Taschentuch v. *(vor den Mund halten):* ich nehme mir lieber eine Schürze v. *(binde sie mir vor).* **2. a)** *den Entschluß fassen, etw. Bestimmtes zu tun:* er hatte sich [für diesen Tag] einiges, allerhand vorgenommen; ich habe mir vorgenommen, in Zukunft darauf zu verzichten; **b)** (ugs.) *im Rahmen einer beruflichen Tätigkeit o. um eine Zeit sinnvoll auszufüllen, sich mit etw., jmdm. zu beschäftigen beginnen:* nimm dir doch ein Buch, eine Arbeit vor!; **c)** (ugs.) *vorknöpfen:* den werde ich mir mal v.! **3.** (ugs.) *jmdn. bevorzugt an die Reihe kommen lassen:* einen Kunden, Patienten ausnahmsweise v. **4.** (meist verblaßt) *durchführen:* eine Änderung, Untersuchung v. *(etw. ändern, untersuchen);* **Vornehmheit,** die; -: vornehme Art; vornehmes Wesen; **vornehmlich** ['fo:ɐ̯ne:mlɪç] ⟨Adv.⟩ (geh.): *vor allem; insbesondere:* v. geht es ihm um Publicity; es müssen v. Probleme der Minderheiten diskutiert; **Vornehmtuer** [-tu:ɐ], der; -s, - (abwertend): *jmd., der sich durch affektiertes Benehmen den Schein des Vornehmen zu geben versucht;* ⟨Abl.:⟩ **Vornehmtuerei** [-tu:ɐaj, auch:−−−−'−], die; - (abwertend): *affektiertes Benehmen, mit dem man sich den Schein des Vornehmen geben will;* **vornehmtuerisch** ⟨Adj.⟩: *in der Art eines Vornehmtuers.*

vorneigen ⟨sw. V.; hat⟩: *nach vorn neigen:* den Kopf, Oberkörper v.; sich [zum Gruß] v.
Vorneverteidigung, die; - (Milit.): *Konzentration militärischen Potentials an der Grenze eines Staates.*
vorneweg [auch: −−'−]: ↑vorweg.
vornherein [auch: −−'−] in der Verbindung **von v.** *(von Anfang an; a priori* b): das habe ich von v. gewußt.
vornhin [auch: −'−] ⟨Adv.⟩: *an den Anfang; an die Spitze;* **vornhinein** [auch: −−'−] in der Verbindung **im v.** (landsch.; *von vornherein);* **vornüber** ⟨Adv.⟩: *nach vorn [geneigt].*
vornüber-: ~**beugen** ⟨sw. V.; hat⟩: *nach vorn beugen;* ~**fallen** ⟨st. V.; ist⟩: vgl. ~beugen; ~**kippen** ⟨sw. V.; ist⟩: vgl. ~beugen; ~**stürzen** ⟨sw. V.; ist⟩: vgl. ~beugen.
vorordnen ⟨sw. V.; hat⟩: *etw. in eine vorläufige Ordnung bringen:* ein Material für eine Untersuchung v.

Vorort, der; -[e]s, Vororte [2: urspr. (bis 1848) = Bez. für den jeweils präsidierenden Kanton; zu ↑¹Ort (3)]: **1.** *Ortsteil, kleinerer Ort am Rande einer größeren Stadt.* **2.** ⟨Pl. selten⟩ (schweiz.) *Vorstand [einer überregionalen Körperschaft o. ä.].*
Vorort[s]-: ~**bahn,** die: *zwischen Vorort u. Stadtzentrum verkehrende Bahn;* ~**verkehr,** der; ~**zug,** der.
Vorplatz, der; -es, -plätze: **1.** *freier Platz vor einem Gebäude:* über den V. [des Bahnhofs] gehen. **2.** (landsch.) svw. ↑Diele (2).
Vorposten, der; -s, - (bes. Milit.): **a)** *Stelle, die einem Vorposten* (b) *zugewiesen wurde:* auf V. stehen, ziehen; **b)** *vorgeschobener Posten* (1 b): auf feindliche V. stoßen; der V. eröffnete das Feuer; ⟨Zus.:⟩ **Vorpostengefecht,** das (Milit.).
vorprellen ⟨sw. V.; ist⟩: **1.** (landsch.): svw. ↑vorpreschen. **2.** (Jägerspr.) svw. ↑nachprellen.
vorpreschen ⟨sw. V.; ist⟩: *nach vorn preschen:* die Batterie preschte (an die Front) vor; Ü in einer Frage, in den Verhandlungen zu weit v.
Vorprogramm, das; -s, -e: *(bes. von Filmvorstellungen) kürzeres Programm vor dem eigentlichen Programm;* **vorprogrammieren** ⟨sw. V.; hat; meist im 2. Part.⟩: svw. ↑programmieren (3): den Erfolg v.; der nächste Konflikt ist schon vorprogrammiert.
Vorprüfung, die; -, -en: **a)** *Prüfung zur Auswahl der besten Bewerber für die eigentliche Prüfung;* **b)** *Prüfung zur Vorbereitung der eigentlichen Prüfung.*
¹**vorquellen** ⟨st. V.; hat⟩: svw. ↑hervorquellen (1, 2).
²**vorquellen** ⟨sw. V.; hat⟩: *vorher, im voraus* ²*quellen* (a).
vorragen ⟨sw. V.; hat⟩: svw. ↑hervorragen (1).
¹**Vorrang,** der; -e [e]s: **1.** *im Vergleich zu jmd., etw. anderem bevorzugter, wichtigerer Stellenwert, größere Bedeutung:* [den] V. [vor jmdm., etw.] haben; die Sache hat absoluten V.; jmdm. den V. geben, streitig machen. **2.** (bes. österr.) *Vorfahrt;* ⟨Abl.:⟩ **vorrangig** ⟨Adj.⟩: *den Vorrang habend, gebend:* die -e Behandlung von etw. fordern; v. ist es, diese Entwicklung voranzutreiben; etw. v. behandeln; ⟨Abl.:⟩ **Vorrangigkeit,** die; -, -en; **Vorrangstellung,** die; - svw. ↑Vorrang (1): eine v. haben, einnehmen; **Vorrangstraße,** die; -, -n (bes. österr.): *Vorfahrtstraße.*
Vorrat, der; -[e]s, Vorräte: *etw., was in mehr od. weniger großen Mengen zum Verbrauchen, Gebrauchen vorhanden, angehäuft ist, zur Verfügung steht:* ein großer V. an Lebensmitteln; der V. reicht nicht; die Vorräte gehen zur Neige; solange der V. reicht ...; Vorräte anlegen; etw. in V. haben; er hatte einen schier unerschöpflichen V. an Witzen auf Lager; auf V. *(mehr als notwendig, um später ein Polster 2 c zu haben)* arbeiten, schlafen; ⟨Abl.:⟩ **vorrätig** ⟨Adj.; nicht adv.⟩: *[als Vorrat] verfügbar, vorhanden:* -e Waren; das Buch ist zur Zeit nicht v.; etw. v. haben, halten.
Vorrats-: ~**haltung,** die: *das Halten von Vorräten;* ~**haus,** das: *Haus zum Lagern von Vorräten;* ~**kammer,** die; ~**keller,** der; ~**raum,** der; ~**schrank,** der; ~**wirtschaft,** die ⟨o. Pl.⟩.
Vorraum, der; -[e]s, Vorräume: *kleiner Raum, der zu einem eigentlichen Räumen, zur eigentlichen Wohnung o. ä. führt.*
vorrechnen ⟨sw. V.; hat⟩: *erklären, wie man etw. errechnet; eine Rechnung erläutern:* jmdm. eine Aufgabe v.; er rechnet ihr vor, was das alles kostete; Ü jmdm. seine Fehler v.
Vorrecht, das; -[e]s, -e: *besonderes Recht, das jmdm. zugestanden wird; Privileg:* -e genießen; etw. als V. der Jugend ansehen; er machte sich von seinem V. keinen Gebrauch.
Vorrede, die; -, -n: **a)** (veraltend) *Vorwort* (1); *Prolog* (1 b); **b)** *einleitende Worte:* spar dir deine [langen] -n! *(komm gleich zur Sache!);* sich lange bei, mit der V. aufhalten; ⟨Abl.:⟩ (ugs.) *vorerzählen;* **Vorredner,** der; -s, -: *jmd. der vor einem anderen gesprochen, eine Rede gehalten hat:* sich seinem V. anschließen.
vorreiten ⟨st. V.; ist⟩: **a)** *nach vorn reiten;* **b)** *voarusreiten.* **2.** *reitend vorführen* ⟨hat⟩: ein Pferd v.; ⟨Abl.:⟩ **Vorreiter,** der; -s, -: **1.** *jmd., der vorreitet* (2). **2.** (ugs.) *jmd., der praktiziert, bevor andere in ähnlicher Lage daran denken:* warum sollen wir hier den V. machen?
vorrennen ⟨st. V.; ist⟩ (ugs.): **1.** *nach vorn rennen.* **2.** *vorausrennen;* **Vorrennen,** das; -s, - (Sport): *Rennen, das dem eigentlichen Rennen, dem Hauptrennen stattfindet.*
vorrevolutionär ⟨Adj.; o. Steig.⟩: *einer Revolution vorausgehend; in der Zeit vor der Revolution:* das -e Rußland.
vorrichten ⟨sw. V.; hat⟩ (landsch.): svw. ↑herrichten (1 a).
Vorrichtung, die; -, -en: **1.** *etw. für einen bestimmten Zweck*

*für eine bestimmte Funktion [als Hilfsmittel] Hergestelltes;
Mechanik, Apparatur, Gerät o. ä.: eine einfache, sinnvolle
V.; eine V. zum Belüften, Kippen; eine V. konstruieren.*
2. (landsch.) *das Vorrichten.* **3.** (Bergbau) *das Arbeiten
im Anschluß an die Ausrichtung, um die Lagerstätte für
den Abbau vorzubereiten.*

vorrücken ⟨sw. V.⟩: **1.** ⟨hat⟩ **a)** *nach vorn rücken* (1 a): *den
Schrank noch etwas, ein Stück v.; einen Stein, die Dame
ein Feld v.;* **b)** *vor etw. rücken* (1 a): *wenn du den Schrank
vorrückst, kann niemand die Tür öffnen.* **2.** ⟨ist⟩ **a)** *nach
vorn rücken* (2 a): *ein paar Plätze v.; er rückte mit dem
Stuhl ein Stück vor; mit der Dame, dem Turm zwei Felder
v.; die Zeiger der Uhr rücken unaufhaltsam vor; unsere
Mannschaft ist auf den zweiten Platz vorgerückt; Ü die
Zeit rückt vor* (1. *es wird immer später.* 2. *die Zeit vergeht*);
eine Dame in vorgerücktem Alter (geh.; *eine alte, ältere
Dame*); *zu vorgerückter Stunde, Zeit* (geh.; *ziemlich spät
am Abend*); **b)** (Milit.) *[erfolgreich] gegen den Feind, in
Richtung der feindlichen Stellungen marschieren: die Armee
rückte unaufhaltsam vor.*

vorrufen ⟨st. V.; hat⟩: *nach vorn rufen.*

Vorrunde, die; -, -n (Sport): *(von Mannschaftsspielen) erster
Ausscheidungskampf, der über die Teilnahme an der Zwi-
schenrunde entscheidet.*

vors ⟨Präp. vor + Art. das⟩ (ugs.): *vor das.*

Vorsaal, der; -[e]s, Vorsäle (landsch.): *Diele* (2); *¹Flur* (1 a).

vorsagen ⟨sw. V.; hat⟩: **1. a)** *(bes. von Schülern) einem ande-
ren, der etw. nicht weiß, zuflüstern, was er sagen, schreiben
soll: seinem Banknachbarn die Antwort v.;* ⟨auch o. Akk.-
Obj.:⟩ *wer vorsagt, wird bestraft;* **b)** *jmdm. etw. zum Nach-
sagen, Aufschreiben vorsprechen: man mußte ihm jeden
Satz v.* **2. a)** *[leise] vor sich hin sprechen, um es sich einzuprä-
gen: sich einen Text v.; ich habe mir die Vokabeln ein
paarmal vorgesagt;* **b)** *sich einreden: unsinnigerweise sagte
ich mir immer wieder vor, daß das das vernünftigste sei;*
⟨Abl.:⟩ **Vorsager,** der; -s, -: **1.** (ugs.) *Souffleur.* **2.** (seltener)
jmd., der vorsagt (1 a).

Vorsaison, die; -, -s, südd., österr. auch: -en: *Zeitabschnitt,
der der Hauptsaison vorausgeht* (Ggs.: Nachsaison).

Vorsänger, der; -s, -: **a)** *jmd., der als einzelner im Wechselge-
sang mit einem Chor od. einer Gemeinde den Text vorsingt;*
b) *jmd., der in der Kirche statt der Gemeinde singt od.
sie durch Vorsingen anleitet.*

Vorsatz, der; -es, Vorsätze: **1.** *etw., was man sich ganz
bewußt, entschlossen vorgenommen hat; feste Absicht; fester
Entschluß: gute, löbliche Vorsätze haben; den [festen] V.
fassen, nicht mehr zu rauchen; einen V. fallenlassen, verges-
sen; an seinem V. festhalten; seinem V. untreu werden;
bei seinem V. bleiben; jmdn. in seinen Vorsätzen bestärken;
von seinem V. nicht abgehen.* **2.** (Buchbinderei) *Doppel-
blatt, dessen eine Hälfte auf die Innenseite eines Buchdeckels
geklebt wird u. dessen andere Hälfte beweglich bleibt.* **3.**
*Vorrichtung, Zusatzgerät für bestimmte Maschinen, Werk-
zeuge, das das Ausführen zusätzlicher, speziellerer Arbeiten
ermöglicht.*

Vorsatz-: ~**blatt,** das (Buchbinderei): svw. ↑Vorsatz (2); ~**lin-
se,** die (Fot.): *zusätzliche Linse, die zur Verlängerung od.
Verkürzung der Brennweite vor das Objektiv gesetzt wird;*
~**papier,** das (Buchbinderei): svw. ↑Vorsatz (2).

vorsätzlich [-zɛt͡slɪç] ⟨Adj.; o. Steig.⟩: *ganz bewußt u. gewollt:
-er Mord; -e Brandstiftung, Körperverletzung; ich habe
ihn nicht v. beleidigen wollen.*

Vorschäler [ˈfoːɐ̯ʃɛːlɐ], der; -s, -: *kleine, vor der eigentlichen
Pflugschar angebrachte Pflugschar.*

vorschalten ⟨sw. V.; hat⟩ (Elektrot.): *vor etw. schalten;*
⟨Zus.:⟩ **Vorschaltwiderstand,** der (Elektrot.).

Vorschau, die; -, -en: **1.** *Ankündigung kommender Veranstal-
tungen, des Programms von Funk u. Fernsehen, Kino, Thea-
ter o. ä. mit kurzem Überblick.* **2.** ⟨o. Pl.⟩ (selten) *das
Vorhersehen; er besaß die Gabe der V.*

Vorschein, der [zu veraltet *vorscheinen* = hervorleuchten]
in den Wendungen **zum V. bringen** *(zum Vorschein kommen
lassen):* er brachte eine zerdrückte Schachtel zum V.; **zum
V. kommen** *(aus der Verborgenheit auf Grund von irgend
etwas erscheinen, hervorkommen):* beim Aufräumen kamen
die Papiere wieder zum V.; die Tiere kommen erst bei
Nacht zum V.; plötzlich kam sein ganzer Haß zum V.

vorschicken ⟨sw. V.; hat⟩: **1.** *nach vorn schicken:* laßt
mich jemanden als Hilfe v.? **2.** *jmdn. beauftragt, etw.
(Unangenehmes) zu erkunden, zu erledigen:* ich denke nicht

daran, mich v. zu lassen. **3.** *vorausschicken* (1): *das Gepäck
(an den Urlaubsort) v.*

vorschieben ⟨st. V.; hat⟩: **1.** *vor etw. schieben:* den Riegel
v. **2. a)** *nach vorn schieben:* den Schrank, den Wagen [ein
Stück] v.; den Kopf, die Schultern v.; schmollend schob
sie die Unterlippe vor; eine Grenze v. *(nach vorn verlegen);*
Truppen v. *(nach vorn rücken lassen);* eine vorgeschobene
Stellung; auf vorgeschobenem Posten; **b)** ⟨v. + sich⟩ *sich
nach vorn schieben:* er konnte sich in der Menge immer
weiter v.; die vordersten Luftmassen schieben sich nach Süden
vor. **3.** *(eine unangenehme Aufgabe o. ä.) von jmdm. für
sich erledigen lassen u. selbst im Hintergrund bleiben:* einen
Strohmann v. **4.** *als Vorwand nehmen:* Unwohlsein [als
Grund für sein Fernbleiben] v.; ein vorgeschobener Entlas-
sungsgrund.

vorschießen ⟨st. V.⟩ [2: zu veraltet schießen = Geld bei-
steuern] (ugs.): **1.** *nach vorn schießen* (3 a) ⟨ist⟩: plötzlich
schoß ein Auto vor. **2.** *jmdm. [als Teil einer Zahlung
im voraus] leihen* ⟨hat⟩: kannst du mir die Summe v.?

Vorschiff, das; -[e]s, -e: *vorderer Teil des Schiffes.*

Vorschlag, der; -[e]s, Vorschläge [zu ↑vorschlagen; 2: LÜ
von ital. appoggiatura]: **1.** *etw., was jmd. anderm vorschlägt;
Empfehlung eines Plans: ein guter, brauchbarer, annehmba-
rer V.; praktische Vorschläge machen; unser V. wurde
ohne Begründung abgelehnt; einen V. annehmen, akzeptie-
ren; jmdm. seine Vorschläge unterbreiten; sie ging auf
seinen V. nicht ein; ein V. zur Güte* (scherzh.; *zur gütlichen
Einigung*); auf V. von ...; jmdm. etw. in V. bringen (Papier-
dt.; *jmdm. etw. vorschlagen*). **2.** (Musik) *Verzierung, bei
der zwei od. mehrere Töne zwischen zwei Töne der Melodie
eingeschoben werden;* vgl. Appoggiatura; **vorschlagen** ⟨st.
V.; hat⟩ [spätmhd. *vor-*, vürslahen, ahd. furislahan]: **a)**
*jmdm. einen Plan empfehlen od. einen Gedanken zu einer
bestimmten Handlung unterbreiten, nahelegen, an ihn heran-
tragen:* er schlug eine Rundfahrt durch die Stadt vor;
ich schlage vor, wir gehen zuerst essen/daß wir zuerst
essen gehen; **b)** *jmdn. für etw. als Eignenden benennen,
empfehlen:* jmdn. für ein Amt, für einen Posten v.;
er wurde auf der Versammlung als Kandidat vorgeschla-
gen; **Vorschlaghammer,** der; -s, ...hämmer [zu veraltet vor-
schlagen = als erster schlagen]: *großer, schwerer Hammer.*

Vorschlags-: ~**liste,** die: svw. ↑Kandidatenliste; ~**recht,** das:
Recht, etw. vorzuschlagen; ~**wesen,** das ⟨o. Pl.⟩:
*alles, was mit der Regelung von Verbesserungsvorschlägen,
die von Betriebsangehörigen eingebracht werden, zusammen-
hängt.*

Vorschlußrunde, die; -, -n (Sport): *Halbfinale.*

Vorschmack, der; -[e]s (selten): svw. ↑Vorgeschmack; **vor-
schmecken** ⟨sw. V.; hat⟩: svw. ↑herausschmecken (b).

vorschneiden ⟨st. V.; hat⟩: **a)** *in mundgerechte Stücke schnei-
den: dem Kind das Würstchen v.;* **b)** *(vor dem Servieren)
aufschneiden* (2): den Braten, die Torte v.

vorschnell ⟨Adj.; o. Steig.⟩: svw. ↑voreilig.

vorschnellen ⟨sw. V.; ist⟩: *nach vorn schnellen.*

Vorschoter [ˈfoːɐ̯ʃoːtɐ], der; -s, - (Segeln): *jmd., der die Schot
des Vorsegels bedient;* **Vorschoterin,** die; -, -nen: w. Form
zu ↑Vorschoter; **Vorschotmann,** der; -[e]s, ...männer u. z.
...leute: svw. ↑Vorschoter.

vorschreiben ⟨st. V.; hat⟩: **1.** *als Muster, Vorlage niederschrei-
ben: dem Kind das Wort deutlich v.* **2.** *(durch eine gegebene
Anweisung) ein bestimmtes Verhalten od. Handeln fordern:*
jmdm. die Arbeit, die Bedingungen v.; ich lasse mir [von
dir] nichts v.; das Gesetz schreibt vor, daß ...; die vorge-
schriebene Anzahl, Geschwindigkeit; die vorgeschriebene
Dosis einnehmen.

vorschreiten ⟨st. V.; ist⟩: **a)** svw. ↑vorangehen (2): die Bauarbei-
ten schreiten zügig vor; ⟨meist im 2. Part.:⟩ zu vorgeschrit-
tener Stunde (geh.; *ziemlich spät am Abend*); trotz seines
vorgeschrittenen Alters (geh.; *obwohl er schon älter, zieml-
ich alt ist*) ist er noch sehr aktiv.

Vorschrift, die; -, -en: *Anweisung, deren Befolgung erwartet
wird u. die ein bestimmtes Verhalten od. Handeln voraus-
setzt, fordert:* strenge, genaue -en; ich lasse mir von dir
keine -en machen; die dienstlichen -en *(Instruktionen)* be-
achten, befolgen, umgehen, verletzen; sich an [des
Arztes] halten; die Medizin muß nach V. eingenommen
werden; das verstößt gegen die V.

vorschrifts-: ~**gemäß** ⟨Adj.⟩, ~**mäßig** ⟨Adj.⟩: *der Vorschrift
entsprechend, gemäß;* ~**widrig** ⟨Adj.⟩: *der Vorschrift
verstoßend.*

Vorschub, der; -[e]s, Vorschübe [zu ↑vorschieben]: **1.** (Technik) *Vorwärtsbewegung eines Werkzeuges od. Werkstücks [während eines Bearbeitungsablaufs u. der dabei zurückgelegte Weg].* **2.** * jmdm., einer Sache **V. leisten** *(die Entwicklung jmds., des Ablaufs einer Sache begünstigen);* 〈Zus.:〉 **Vorschubleistung,** die (österr. jur.): *Unterlassung der Verhinderung eines Verbrechens.*

Vorschul-: ~**alter,** das 〈o. Pl.〉: *Entwicklungsabschnitt des Kindes vom etwa dritten Lebensjahr bis zum Eintritt in die Schule;* ~**erziehung,** die: *Förderung von Kindern im Vorschulalter bes. durch die Vorschule* (1); ~**kind,** das.

Vorschule, die; -, -n: **1.** *Gesamtheit der Einrichtungen der Vorschulerziehung.* **2.** (früher) *vorbereitender Unterricht für den Übertritt in eine höhere Schule;* 〈Abl.:〉 **Vorschüler,** der; -s, -; **vorschulisch** 〈Adj.; o. Steig.; nicht adv.〉: *-e Erziehung;* **Vorschulung,** die; -, -en: *einer bestimmten Aufgabe o. ä. vorausgehende Schulung.*

Vorschuß, der; ...schusses, ...schüsse [zu ↑vorschießen]: *im voraus bezahlter Teil des Lohns, Gehalts o. ä.:* ein V. auf das Gehalt; sich [einen] V. geben lassen.

Vorschuß-: ~**lorbeer,** der 〈meist Pl.〉: *Lob, das jmd., etw. im voraus bekommt:* -en ernten; der Sportwagen wurde mit -en bedacht; ~**pflicht,** die: *Pflicht, jmdm. künftig entstehende Kosten im voraus zu zahlen;* ~**zahlung,** die.

vorschützen 〈sw. V.; hat〉: *als Ausflucht, Ausrede gebrauchen:* eine Krankheit [als Grund für seine Abwesenheit] v.; 〈Abl.:〉 **Vorschützung,** die; -, -en 〈Pl. selten〉.

vorschwärmen 〈sw. V.; hat〉: *jmdm. schwärmerisch von jmdm., etw. erzählen:* er hat uns viel von seiner Reise vorgeschwärmt.

vorschweben 〈sw. V.; hat〉: *sich jmdm., etw. in einer bestimmten Weise als Ergebnis, Ziel o. ä. vorstellen:* mir schwebt eine andere Lösung, etwas völlig Neues vor.

vorschwindeln 〈sw. V.; hat〉: vgl. vorlügen.

Vorsegel, das; -s, -: *vor dem [Groß]mast an einem Stag zu setzendes Segel.*

vorsehen 〈st. V.; hat〉: **1. a)** svw. ↑herausschauen (1 b): dein Unterrock sieht vor; **b)** *(aus einem Versteck o. ä.) in eine bestimmte Richtung blicken:* die Kinder sahen hinter der Hausecke vor. **2. a)** *in einer bestimmten Zukunft durchzuführen beabsichtigen:* wir haben eine Erhöhung der Produktion vorgesehen; es ist vorgesehen, einige Bestimmungen zu ändern; das vorgesehene Gastspiel muß ausfallen; **b)** *zu einem bestimmten Zweck einsetzen wollen:* er ist für dieses Amt, als Nachfolger des Präsidenten vorgesehen; wir haben das Geld für Einkäufe vorgesehen. **3.** *in Aussicht nehmen:* das Gesetz sieht für diese Tat eine hohe Strafe vor; dieser Fall ist im Plan nicht vorgesehen. **4.** 〈v. + sich〉 *sich in acht nehmen, sich hüten:* sich vor etw. v.; vor ihm muß man sich v.; sieh dich vor; daß/damit du nicht hinfällst; sieh dich vor!; v. bitte! **5.** 〈v. + sich〉 (veraltend) *sich mit etw. versehen, Vorrat an etw. ausreichend mit Vorräten v.〉* 〈Abl. zu 5:〉 **Vorsehung,** die; -: *über die Welt herrschende Macht, die in nicht beeinflußbarer u. nicht zu berechnender Weise das Leben der Menschen bestimmt u. lenkt:* die göttliche V.; die V. hat es so bestimmt; (scherzh.:) soll ich mal V. spielen?

vorsetzen 〈sw. V.; hat〉: **1.** *nach vorn setzen:* den rechten Fuß v.; das Verkehrsschild wurde vorgesetzt. **2. a)** *einen Platz weiter vorn zuweisen:* der Lehrer hat den Schüler vorgesetzt; **b)** 〈v. + sich〉 *sich weiter nach vorn setzen:* nach der Pause haben wir uns drei Reihen vorgesetzt. **3.** *vor etw. setzen:* eine Blende v.; [einer Note] ein Kreuz v. **4.** *(Speisen od. Getränke) zum Verzehr hinstellen:* den Gästen nur das Beste, einen kleinen Imbiß v.; Ü es ist eine Zumutung, einem ein solches Programm vorzusetzen. **5.** 〈v. + sich〉 (veraltet) *sich vornehmen:* ich habe mir vorgesetzt, mich nicht aufzuregen.

Vorsicht, die; - 〈meist o. Art.〉 [rückgeb. aus ↑vorsichtig]: *aufmerksames, besorgtes Verhalten in bezug auf die Verhütung eines möglichen Schadens:* Vorsicht!; V., Glas!; V., zerbrechlich!; V., bissiger Hund!; V. an der Bahnsteigkante, der Zug fährt ein!; V., frisch gestrichen!; V., Stufe!; unnötige, übertriebene V.; hier ist V. geboten, nötig, am Platze; V. üben, walten lassen; alle V. außer acht lassen; diese Situation erfordert äußerste V.; etw., was er sagt, ist mit V. zu genießen *(ihm, seiner Äußerung gegenüber ist große Zurückhaltung geboten);* ich nehme zur V. *(sicherheitshalber; für alle Fälle)* einen Krankenschein mit auf die Reise; R V. ist die Mutter der Weisheit/(ugs.:) der

Porzellankiste; V. ist besser als Nachsicht (ugs. scherzh.; man tut gut daran, mögliche Gefahren rechtzeitig zu bedenken); **vorsichtig** 〈Adj.〉 [mhd. vor-, vürsihtic, ahd. foresihtîg = voraussehend]: *mit Vorsicht [handelnd, vorgehend]:* ein -er Mensch; ein äußerst -es Vorgehen; immer v. sein; der Minister drückte sich sehr v. aus; fahr bitte v.; das dünne Glas v. anfassen; 〈Abl.:〉 **Vorsichtigkeit,** die; -.

vorsichts-, Vorsichts-: ~**halber** 〈Adv.〉: *zur Vorsicht;* ~**maßnahme,** die; ~**maßregel,** die.

Vorsignal, das; -[e]s, -e (Eisenb.): *Signal, das ein Hauptsignal ankündigt.*

Vorsilbe, die; -, -n: *Silbe, die vor einen Wortstamm od. ein Wort gesetzt wird.* Vgl. Präfix.

vorsingen 〈st. V.; hat〉 [mhd. vor-, vürsingen, ahd. forasingan]: **1. a)** *etw. für jmdn. singen:* den Kindern zum Schlafengehen ein Lied v.; **b)** *zuerst singen, so daß es jmd. wiederholen kann:* ich singe euch die erste Strophe vor; **c)** *(einen Teil von etw.) [als Solist] singen, bevor andere einfallen:* er hat die Strophen vorgesungen, den Refrain sang der Chor. **2.** *vor jmdm. singen, um seine Fähigkeiten prüfen zu lassen:* am Staatstheater v. [um ein Engagement zu bekommen].

vorsintflutlich 〈Adj.; nicht adv.〉 (ugs.): *aus vergangener Zeit stammend u. heute längst überholt:* ein -es Modell; seine Ansichten sind v.

Vorsitz, der; -es, -e: *Leitung einer Versammlung o. ä., das etw. berät, beschließt:* den V. haben, übernehmen, abgeben, niederlegen; jmdm. den V. übertragen; die Verhandlungen fanden unter dem V. von ... statt; **vorsitzen** 〈unr. V.; hat〉: *den Vorsitz haben; präsidieren:* einer Kommission v.; 〈subst. 1. Part.:〉 **Vorsitzende,** der u. die; -n, -n 〈Dekl. ↑Abgeordnete〉: *jmd., der in einem Verein, einer Partei o. ä. die Führung u. Verantwortung hat od. in einer Gruppe Verantwortlicher die leitende Position hat:* einen neuen -n wählen; er ist der erste, zweite, stellvertretende V. des Aufsichtsrates; 〈Abl.:〉 **Vorsitzer,** der; -s, - (seltener): *Vorsitzender.*

Vorsommer, der; -s, -: vgl. Vorfrühling.

Vorsorge, die; -, - 〈Pl. selten〉: *Maßnahme, mit der einer möglichen späteren Entwicklung od. Lage vorgebeugt, durch die eine spätere materielle Notlage od. eine Krankheit nach Möglichkeit vermieden werden soll;* **vorsorgen** 〈sw. V.; hat〉: *im Hinblick auf Kommendes im voraus etw. unternehmen, für etw. sorgen:* für schlechte Zeiten v.; **Vorsorgeuntersuchung,** die; -, -en: *regelmäßig durchzuführende Untersuchung, um Krankheiten (bes. Krebs) im frühestmöglichen Stadium zu erkennen;* **vorsorglich** 〈Adv.〉: *auf etw. bedacht, was später unter bestimmten Umständen notwendig od. günstig sein wird:* v. Einspruch erheben; ich habe v. etwas mehr Geld mitgenommen.

Vorspann, der; -[e]s, -e: **1. a)** *kurze Einleitung, die dem eigentlichen Text eines Artikels o. ä. vorausgeht;* **b)** (Film, Ferns.) *einem Film, einer Fernsehsendung vorausgehende Angaben über die Mitwirkenden, den Autor o. ä.* (Ggs.: Abspann, Nachspann). **2.** *zusätzlich vorgespanntes Fahrzeug, Tier zum Ziehen:* eine zweite Lokomotive wurde vor der Steigung als V. vor den Zug gekoppelt.

Vorspann-: ~**lokomotive,** die: *Lokomotive als Vorspann* (2); ~**musik,** die: *Musik zur Untermalung des Vorspanns* (1 b); ~**pferd,** das: vgl. ~lokomotive.

vorspannen 〈sw. V.; hat〉: **1.** *(ein Zugtier, eine Zugmaschine) vor ein Gefährt o. ä. spannen:* dem Schlitten war ein Schimmel vorgespannt; Ü er wollte sich von den Radikalen v. lassen. **2.** (Elektrot.) *eine Vorspannung anlegen;* **Vorspannung,** die; -, -en (Elektrot.): *elektrische Gleichspannung, die vor dem Anlegen einer Wechselspannung an das Gitter einer Elektronenröhre angelegt wird.*

Vorspeise, die; -, -n: *aus einem kleinen, den Appetit anregenden Gericht bestehender, der Hauptmahlzeit vorausgehender Gang; Entree* (4), Hors d'œuvre.

Vorsperre, die; -, -n (Sport): *vorläufig verhängte Sperre* (4).

vorspiegeln 〈sw. V.; hat〉: svw. ↑vortäuschen: gute Absichten, Bedürftigkeit v.; 〈Abl.:〉 **Vorspieg[e]lung,** die; -, -en: *das Vorspiegeln, Vortäuschung:* das ist V. falscher Tatsachen.

Vorspiel, das; -[e]s, -e: **1. a)** *kurze, musikalische Einleitung; Präludium* (a); **b)** *einem Theaterwerk vorangestelltes kleines Spiel, einleitende Szene* (Ggs.: Nachspiel 1): ein Schauspiel in fünf Akten und einem V. **2.** *dem eigentlichen Geschlechtsakt vorausgehender, ihn vorbereitender Austausch von Zärtlichkeiten* (Ggs.: Nachspiel 2). **3.** (Sport) *Spiel, das vor dem eigentlichen Spiel stattfindet;* **vorspielen** 〈sw. V.; hat〉:

1. a) *auf einem Instrument spielen, um andere damit zu unterhalten:* ein Stück, eine Sonate [auf dem Klavier] v.; er hat seiner Großmutter, den Gästen vorgespielt; **b)** *(ein Lied, eine Melodie) zuerst spielen, so daß es jmd. wiederholen kann:* ein Lied auf dem Klavier v.; ich spiele dir das Stück auf der Geige vor. **2. a)** *mit darstellerischen Mitteln darbieten; Theater spielen, um zu unterhalten:* die Kinder spielten kleine Sketche vor; **b)** *mit darstellerischen Mitteln zeigen, wie etw. darzubieten ist:* der Regisseur spielte die Rolle, die Partie selbst vor. **3.** *vor jmdm. spielen, um seine Fähigkeiten prüfen zu lassen:* dem Orchesterleiter, einer Jury v. **4.** *durch eine bestimmte Art u. Weise des Agierens jmdn. etw. Unwahres glauben machen:* er spielt uns etwas vor.

Vorsprache, die; -, -n: *[kurzer] Besuch, bei dem ein Anliegen vorgebracht wird;* **vorsprechen** ⟨st. V.; hat⟩: **1.** *(ein Wort, einen Satz o. ä.) zuerst sprechen, so daß es jmd. wiederholen kann:* sie sprach ihm die schwierigen Wörter immer wieder vor. **2.** *vor jmdm. einen Text sprechen, um seine Fähigkeiten prüfen zu lassen:* der junge Schauspieler wollte die Rede des Antonius v. **3.** *zu jmdm. gehen, um eine Bitte, ein Anliegen vorzubringen:* beim Wohnungsamt, auf der zuständigen Dienststelle v.

vorspringen ⟨st. V.; ist⟩: **1. a)** *aus einer bestimmten Stellung heraus [plötzlich] nach vorn springen:* aus einem Versteck, aus der Deckung v.; die Kinder sprangen hinter dem Auto vor; **b)** *sich springend weiterbewegen:* der Zeiger der Uhr sprang vor. **2.** *[übermäßig] herausragen, vorstehen* (1): der Erker springt an der Fassade zu weit vor; sie hat eine stark vorspringende Nase, vorspringende Backenknochen; **Vorspringer,** der; -s, - (Skispringen): *Springer, der vor dem Wettbewerb (zur Kontrolle) von der Schanze springt.*

Vorspruch, der; -[e]s, Vorsprüche: *Prolog* (1 a).

Vorsprung, der; -[e]s, Vorsprünge: **1.** *vorspringender* (2) *Teil:* auf den V. einer Mauer, Fassade stehen. **2.** *Abstand, um den jmd. jmdm. voraus ist:* ein großer, nicht mehr aufzuholender, knapper V.; ein V. von mehreren Sekunden, wenigen Metern; den V. vergrößern, verteidigen, verlieren; seinen V. ausbauen; einen V. haben, herausholen; jmdm. einen V. geben; Ü einen V. an technischer Entwicklung haben.

Vorspur, die; - (Kfz.-T.): *Spur* (6) *der Vorderräder eines Kraftfahrzeugs.*

Vorstadium, das; -s, ...dien: svw. ↑Vorstufe.

Vorstadt, die; -, Vorstädte: *außerhalb des [alten] Stadtkerns gelegener Stadtteil.*

Vorstadt-: ~**bühne,** die: svw. ↑~theater; ~**kino,** das: vgl. ~theater; ~**kneipe,** die; ~**theater,** das: *kleines, nicht sehr bedeutendes, in der Vorstadt gelegenes Theater.*

Vorstädter, der; -s, -: *jmd., der in der Vorstadt lebt;* **vorstädtisch** ⟨Adj.; o. Steig.; nicht adv.⟩: -e Bezirke.

Vorstand, der; -[e]s, Vorstände [zu ↑vorstehen (2)]: **1. a)** *geschäftsführendes u. zur Leitung u. Vertretung berechtigtes Gremium einer Firma, eines Vereins o. ä., das aus einer od. mehreren Personen besteht:* der V. tagt, tritt zusammen; den V. wählen, entlasten; dem V. angehören; die Damen und Herren des -es; in den V. gewählt werden; **b)** *Mitglied des Vorstandes* (1 a): er ist V. geworden. **2.** (bes. österr.) *Vorsteher, bes. Bahnhofsvorsteher.*

Vorstands-: ~**dame,** die: *weiblicher Vorstand* (1 b); ~**mitglied,** das: *Vorstand* (1 b); ~**sitzung,** die; ~**tisch,** der; ~**wahl,** die.

Vorsteck-: ~**ärmel,** der ⟨meist Pl.⟩: svw. ↑Ärmelschoner; ~**keil,** der: svw. ↑Vorstecker (1); ~**nadel,** die: **1.** *Brosche.* **2.** *Krawattennadel;* ~**ring,** der: *zum Trauring passender u. (von der Frau) über dem Trauring getragener Ring mit Edelstein[en].*

vorstecken ⟨sw. V.; hat⟩: *nach vorn stecken; an der Vorderseite feststecken:* eine Serviette, sich ein Sträußchen v.; ⟨Abl.:⟩ **Vorstecker,** der; -s, - [vgl. ↑Stecker]. **1.** *Splint.* **2.** *Brusttuch.*

vorstehen ⟨unr. V.; hat⟩ /vgl. vorstehend/: **1.** *(durch eine bestimmte Form od. [anormale] Stellung) auffallend weit über eine bestimmte Grenze, Linie nach vorn, nach außen stehen:* das Haus, der Zaun steht zu weit vor; ⟨oft im 1. Part.:⟩ vorstehende Backenknochen haben. **2.** (geh.) *nach außen hin vertreten u. für die Interessen, Verpflichtungen verantwortlich sein:* einem Seminar, einem Institut v.; wer steht dem Haushalt vor? **3.** (Jägerspr.) *(vom Hund) in angespannter Haltung verharren;* **vorstehend** ⟨Adj.; o. Steig.; nicht präd.⟩: *an früherer Stelle im Text, weiter oben stehend; vorausgehend:* die -en Bemerkungen, wie

im -en, wie v. bereits gesagt ...; ⟨subst.:⟩ aus dem Vorstehenden geht hervor, daß ...; **Vorsteher,** der; -s, -: *jmd., der einer Sache vorsteht* (2): der V. des Internats, der Schule; ⟨Zus.:⟩ **Vorsteherdrüse,** die: svw. ↑Prostata; **Vorsteherin,** die; -, -nen: w. Form zu ↑Vorsteher; **Vorstehhund,** der; -[e]s, -e: *Jagdhund, der aufgespürtes Wild dem Jäger zeigt, indem er in angespannter Haltung verharrt; Hühnerhund;* vgl. Pointer.

vorstellbar [ˈfoːɐ̯ʃtɛlbaːɐ̯] ⟨Adj.; o. Steig.; meist präd.⟩: *so beschaffen, daß man es sich vorstellen kann:* das ist schwer, kaum v.; ⟨Abl.:⟩ **Vorstellbarkeit,** die; -; **vorstellen,** die; **vorstellen** ⟨sw. V.; hat⟩: **1.** *nach vorn stellen:* den Tisch, den Sessel weiter v.; er stellte das rechte Bein vor. **2.** *vor etw. stellen:* eine spanische Wand v. **3.** *die Zeiger vorwärts drehen* (Ggs.: nachstellen 3): du mußt den Wecker [eine Stunde/um eine Stunde] v. **4. a)** *jmdn., den man kennt, anderen, denen er fremd ist, mit Namen o. ä. nennen [u. ihn dadurch den anderen bekannt machen]:* darf ich Ihnen Herrn ... v.?; er stellte dem Gastgeber seine Begleiterin vor; auf dem Empfang stellte sie ihn als ihren Verlobten vor; Ü dem Publikum einen neuen Star v.; der Autokonzern stellt auf der Messe sein neuestes Modell vor *(zeigt es der Öffentlichkeit);* **b)** ⟨v. + sich⟩ *jmdm., den man nicht kennt, seinen Namen o. ä. nennen [u. sich dadurch mit ihm bekannt machen]:* sich mit vollem Namen v.; er stellte sich [ihm] als Vertreter des Verlages vor; Ü der Kandidat stellte sich den Wählern vor *(zeigte sich ihnen u. machte sich ihnen bekannt);* mit diesem Konzert will sich das Orchester in seiner neuen Besetzung v.; sich in einer Firma, beim Personalleiter v. *(wegen einer Anstellung vorsprechen).* **5.** *zur ärztlichen Untersuchung bringen; sich ärztlich untersuchen lassen:* er mußte sich noch einmal dem Arzt, in der Klinik v. **6. a)** *(im Bild o. ä.) wiedergeben, darstellen:* die Plastik stellt einen röhrenden Hirsch vor; er stellt in dem Stück einen Intriganten vor; **b)** *bedeuten, aussagen:* was soll das eigentlich v.?; er stellt etwas vor *(ist eine Persönlichkeit).* **7.** *sich in bestimmter Weise ein Bild von etw. machen:* ich stelle mir vor, daß das gar nicht so einfach ist; stell dir vor, wir würden gewinnen; das kann ich mir lebhaft v.!; ich habe mir das Wochenende aber ganz anders vorgestellt; kannst du dir meine Überraschung v.?; ich kann ihn mir gut als Lehrer v.; was haben Sie sich als Preis vorgestellt?; wie stellst du dir das vor?; darunter kann ich mir gar nichts vorstellen. **8.** *jmdm. etw. eindringlich vor Augen halten, zu bedenken geben:* der Arzt stellt ihm vor, wie gefährlich er in Ruhe nötig habe; ⟨Abl.:⟩ **vorstellig** [zu ↑vorstellen (8)] in der Wendung **bei jmdm./etw. v. werden** (Papierdt.; *sich in einer bestimmten Angelegenheit meist mündlich an jmdn./etw. wenden).* [bes. eine Behörde] wenden); **Vorstellung,** die; -, -en: **1.** ⟨Pl. selten⟩ **a)** *das Vorstellen* (4 a), *Bekanntmachen:* die V. eines neuen Mitarbeiters; würden Sie bitte die V. übernehmen?; ich habe Ihren Namen bei der V. nicht verstanden; Ü die V. des neuen Romans der Autorin, der neuesten Modelle auf der Messe; **b)** *das Sichvorstellen* (4 b): einen Bewerber zu einer persönlichen V. einladen; kommen Sie bitte morgen zur V. in unsere Firma. **2. a)** *Bild, das man sich in seinen Gedanken von etw. macht, das man gewinnt, indem man sich eine Sache in bestimmter Weise vorstellt* (7): ist das nicht eine furchtbare V.?; die bloße V. begeistert mich schon; sich völlig falsche -en von etw. machen; du machst dir keine -en *(du ahnst ja gar nicht),* wie unverschämt er ist; klare, deutliche -en von etw. haben; sich nur vage -en von etw. machen können; sein Bericht hat mir eine V. gegeben, wie die Lage ist; seine Mitteilung hat in mir die V. erweckt, daß bald etwas geschehen müsse; ich verbinde mit diesem Namen keine bestimmte V.; nach meinen -en; **b)** ⟨o. Pl.⟩ *Phantasie* (1 a), *Einbildung* (1 a): das existiert nur in deiner V.; das geht über alle V. *(alles Vorstellungsvermögen)* hinaus. **3.** *Aufführung* (1): eine V. für wohltätige Zwecke; die V. beginnt um 20 Uhr, dauert zwei Stunden, fällt heute aus, ist gerade zu Ende; eine V. stören, unterbrechen, abbrechen; eine V. im Kino besuchen; Ü der Hamburger SV gab eine starke, schwache V. (Sport Jargon; *spielte gut, schlecht*); Ü dieser Kollege hat in seinem Betrieb nur eine kurze V. gegeben (scherzh.; *war nur kurze Zeit hier beschäftigt*). **4.** ⟨meist Pl.⟩ (geh.) *Einwand, Vorhaltung:* der Arzt machte ihm -en, und das Rauchen sich beschränkt habe.

Vorstellungs-: ~**gabe,** die: *Gabe, sich etw. [genau] vorstellen* (7) *zu können;* ~**kraft,** die: *Fähigkeit, sich etw. (auf sehr*

phantasievolle Weise) vorstellen (7) *zu können,* ~**vermögen,** das: vgl. ~gabe; ~**welt,** die: *Gesamtheit dessen, was sich jmd. vorstellt* (7), *ausmalt, in seinen Gedanken zurechtlegt.*

Vorsteven, der; -s, - (Seemannsspr.): svw. ↑Vordersteven.

Vorstich, der; -[e]s, -e (Handarb.): *einfacher Stich, bei dem die Nadel abwechselnd von oben u. von unten durch den Stoff geführt wird.*

Vorstopper, der; -s, - (Fußball): *vor dem Libero od. Ausputzer* (1) *postierter Abwehrspieler, der meist den gegnerischen Mittelstürmer deckt.*

Vorstoß, der; -es, Vorstöße: **1.** *das Vorstoßen* (2): ein V. in feindliches Gebiet, in den Weltraum, zum Gipfel des Felsenmassivs; der V. scheiterte; den V. des Gegners abwehren; einen V. starten, unternehmen, machen; Ü einen V. bei der Geschäftsleitung unternehmen *(sich energisch für etw. einsetzen);* der V. *(das energische Vorgehen)* des Politikers in dieser Sache war erfolglos. **2.** (Mode) *aus einem ein wenig vorstehenden Besatz bestehende Verzierung an der Kante eines Kleidungsstücks:* der Mantel hat am Kragen einen grünen V. **3.** (Fechten) svw. ↑Vorhieb; **vorstoßen** ⟨st. V.⟩: **1.** *mit einem Stoß, mit Stößen nach vorn bewegen* ⟨hat⟩: die Menge stieß ihn bis zum Eingang vor; er stieß sein Kinn vor *(bewegte es mit einem energischen Ruck nach vorn).* **2.** *unter Überwindung von Hindernissen, Widerstand zielstrebig vorwärts rücken* ⟨ist⟩: in den Weltraum v.; die Truppen sind bis an den Stadtrand vorgestoßen; die Expedition stieß in das Landesinnere vor; Ü in die Geheimnisse der Natur v.; der 1. FC Köln ist auf den 3. Platz in der Tabelle vorgestoßen.

Vorstrafe, die; -, -n (jur.): *bereits früher gegen jmdn. rechtskräftig verhängte Strafe:* der Angeklagte hat keine -n; ⟨Zus.:⟩ **Vorstrafenregister,** das: svw. ↑Strafregister.

vorstrecken ⟨sw. V.; hat⟩: **1. a)** *nach vorn strecken:* den Kopf, den Oberkörper, die Arme [weit] v.; **b)** ⟨v. + sich⟩ *sich nach vorn beugen:* ich mußte mich v., um etwas sehen zu können. **2.** *(einen Geldbetrag) vorübergehend zur Verfügung stellen; auslegen* (3).

vorstreichen ⟨st. V.; hat⟩: *vor dem Lackieren mit einem Grundanstrich versehen;* ⟨Zus.:⟩ **Vorstreichfarbe,** die: *Farbe* (2) *zum Vorstreichen.*

Vorstudie, die; -, -n: *vorbereitende Studie* (1): eine V. für eine wissenschaftliche Abhandlung; **Vorstudium,** das; -s, ...studien ⟨meist Pl.⟩: *vorbereitendes Studium* (2 a).

Vorstufe, die; -, -n: *Stufe in der Entwicklung einer Sache, auf der sich ihre spätere Beschaffenheit o. ä. bereits in den Grundzügen erkennen läßt; Vorstadium:* die V. einer Krankheit; eine V. des parlamentarischen Systems.

vorstülpen ⟨sw. V.; hat⟩: *nach vorn stülpen:* vorgestülpte Lippen.

vorstürmen ⟨sw. V.; ist⟩: *vorwärts, nach vorn stürmen.*

vorsündflutlich: ↑vorsintflutlich.

Vortag, der; -[e]s, -e: *Tag, der einem [besonderen] Tag, einem bestimmten Ereignis vorangeht, vorangegangen ist:* am V. der Prüfung war er sehr nervös; gestern sagte er mir, er sei am V. in Bonn gewesen.

vortanzen ⟨sw. V.; hat⟩: **a)** *zuerst tanzen, so daß es jmd. wiederholen kann; Tanzschritte vormachen:* der Tanzlehrer hat uns den Foxtrott vorgetanzt; **b)** *(vor jmdm.) tanzen, um seine Fähigkeiten prüfen zu lassen:* die Ballettschülerinnen mußten v.; **Vortänzer,** der; -s, - (veraltend): svw. ↑Tanzmeister (a).

vortasten, sich ⟨sw. V.; hat⟩: *sich vorsichtig tastend vorwärts, irgendwohin bewegen:* er tastete sich in dem dunklen Raum bis zum Lichtschalter vor.

vortäuschen ⟨sw. V.⟩: *(um jmdn. irrezuführen) den Anschein von etw. geben; vorspiegeln:* lebhaftes Interesse v.; eine Krankheit v. *(simulieren* 1): der Einbruch war vorgetäuscht *(fingiert);* er hat ihr nur vorgetäuscht, daß er sie liebe; ⟨Abl.:⟩ **Vortäuschung,** die; -, -en ⟨Pl. selten⟩.

Vorteig, der; -[e]s, -e: svw. ↑Hefestück (1).

Vorteil, der; -[e]s, -e [mhd. vorteil, urspr. = was jmd. vor anderen im voraus bekommt]: **1. a)** *etw. (Umstand, Lage, Eigenschaft o. ä.), was sich für jmdn. gegenüber anderen günstig auswirkt, ihm Nutzen, Gewinn bringt* (Ggs.: Nachteil): ein großer, entscheidender Vorteil; materielle, finanzielle -e; diese Sache hat den [einen] V., daß ...; dieser Umstand ist nicht unbedingt ein V.; -e und Nachteile einer Sache gegeneinander abwägen; er hat dadurch/davon keinen V.; seinen V. aus etw. ziehen, herausschlagen; wer aus einer Sache -e verspechen: diese Methode hat, bietet

viele -e; er ist immer nur auf seinen eigenen V. bedacht; er ist gegenüber den anderen im V. *(in einer günstigeren Lage);* diese Sache ist von V. *(vorteilhaft);* er hat sich zu seinem V. verändert *(hat sich in positiver Weise, zu seinen Gunsten verändert);* der Schiedsrichter hat V. gelten lassen (Sport; *einer Mannschaft die Möglichkeit gelassen, in eine günstige Position u. zum Torerfolg zu kommen, indem er ein Foul der anderen Mannschaft nicht gepfiffen u. damit das Spiel unterbrochen hat);* **b)** (veraltet) *(finanzieller, geschäftlicher) Gewinn:* etw. mit V. verkaufen. **2.** (Tennis) *Spielstand, wenn ein Spieler nach dem Einstand einen Punkt erzielt u. zum Gewinn des Spiels nur noch den nächsten Punkt benötigt:* V. Aufschläger; ⟨Abl.:⟩ **vorteilhaft** ⟨Adj.; -er, -este⟩: *einen persönlichen Vorteil, Nutzen bringend; günstig:* ein -es Geschäft, Angebot; diese Farbe ist v. für dich *(steht dir gut);* sich v. kleiden; etw. wirkt sich v. aus; etw. v. [ver]kaufen; ⟨Zus.:⟩ **vorteilhafterweise** ⟨Adv.⟩: *durch einen vorteilhaften Umstand.*

Vorteil, der; -[e]s, -e (veraltet): *Vorhut einer Abteilung von Reitern.*

Vortrag, der; -[e]s, Vorträge: **1.** *Rede über ein bestimmtes [wissenschaftliches] Thema:* ein langer, interessanter, langweiliger V.; ein V. mit Lichtbildern, über moderne Malerei; der V. findet um 20 Uhr in der Aula statt; einen V. halten; zu einem V. gehen. **2.** *das Vortragen* (2), *Darbietung:* flüssiger, klaren V. lernen; sein V. des Gedichts war allzu pathetisch; das Eislaufpaar bot einen harmonischen V.; ein Lied zum V. bringen (Papierdt.; *vortragen*). **3.** *das Vortragen* (3): der Minister mußte zum V. beim Monarchen. **4.** (Kaufmannsspr.) *Übertrag:* der V. auf neue Rechnung, auf neues Konto; **Vortragekreuz,** das; -es, -e: vgl. Prozessionskreuz; **vortragen** ⟨st. V.; hat⟩ [1–3: mhd. vor-, vürtragen, ahd. furitragan]: **1.** (ugs.) *nach vorn tragen:* die Hefte zum Lehrer v.; **einen Angriff/eine Attacke v.* (Milit.; *angreifen*). **2.** *(eine künstlerische, sportliche Darbietung) vor einem Publikum ausführen:* ein Lied, eine Etüde auf dem Klavier v.; die Turnerin trug ihre Kür vor; ein Gedicht v. *(rezitieren).* **3.** *(bes. einem Vorgesetzten) einen Sachverhalt darlegen:* jmdm. seine Wünsche, Beschwerden, eine Bitte v.; indem er die Gründe für meinen Entschluß vorgetragen; er hat sein Anliegen in einem Brief an den Minister vorgetragen. **4.** (Kaufmannsspr.) *übertragen:* der Verlust[betrag] wird auf neues Konto vorgetragen; **Vortragende,** der u. die; -n, -n ⟨Dekl. ↑Abgeordnete⟩: *jmd., der etw. vorträgt* (2, 3).

Vortrags-: ~**abend,** der: *Abendveranstaltung, bei der ein Vortrag* (1) *gehalten, etw. (z. B. Dichtungen) vorgetragen wird;* ~**anweisung,** die (Musik): vgl. ~bezeichnung; ~**bezeichnung,** die (Musik): *die Noten ergänzende Hinweise des Komponisten zur Interpretation des Stücks u. zur Technik des Spiels;* ~**folge,** die: *Abfolge der (künstlerischen, sportlichen) Darbietungen;* ~**kunst,** die: *Fähigkeit, etw. in sprachliches Kunstwerk gut vorzutragen;* ~**künstler,** der; ~**pult,** das: *[Steh]pult, an dem der Vortragende seinen Vortrag* (1) *hält;* ~**raum,** der: *Raum für Vorträge* (1); ~**reihe,** die: *Reihe von [thematisch zusammenhängenden] Vorträgen* (1), ~**reise,** die: *Reise, die jmd. macht, an verschiedenen Orten Vorträge* (1) *zu halten;* ~**saal,** der: vgl. ~raum; ~**weise,** die: *Art u. Weise, wie etw. vorgetragen wird;* ~**zyklus,** der: vgl. ~reihe.

vortrefflich ⟨Adj.⟩ [zu mhd. vürtreffen = vorzüglicher sein, ahd. furitreffan = sich auszeichnen]: *durch Begabung, Können, Qualität stark auszeichnend; hervorragend, sehr gut:* er ist ein -er *(exzellenter)* Schütze, Reiter, Koch; ein -er Einfall; dieses Mittel ist v. zur Möbelpflege geeignet; sie spielt v. Klavier; ⟨Abl.:⟩ **Vortrefflichkeit,** die; -: *vortreffliche Beschaffenheit.*

vortreiben ⟨st. V.; hat⟩: *nach vorn treiben:* der Stollen wurde weitere 100 m vorgetrieben.

vortreten ⟨st. V.; ist⟩: **1. a)** *nach vorn treten:* ans Geländer v.; **b)** *aus einer Reihe, Gruppe heraus vor die anderen treten:* einzeln v. müssen. **2.** (ugs.) *hervortreten* (2 c): seine Augen traten vor; vortretende Backenknochen.

Vortrieb, der; -[e]s, -e [zu ↑vortreiben]: **1. a)** *das Vortreiben (ins Gestein):* der V. des Tunnels, Stollens verlangsamte sich; **b)** (Bergbau) *im Bau befindliche Grube, Strecke.* **2.** (Physik, Technik) svw. ↑Schub (1 b).

Vortriebs- (Technik): ~**einrichtung,** die: *die Vortrieb* (2) *erzeugende Einrichtung;* ~**kraft,** die; ~**verlust,** der.

Vortritt, der; -[e]s, -e: **1.** *(aus Höflichkeit gewährte) Gelegenheit*

voranzugehen: jmdm. den V. lassen; Ü in dieser Angelegenheit lasse ich ihm den V. *(die Gelegenheit, zuerst zu handeln).* **2.** (schweiz.) *Vorfahrt:* jmdm. den V. nehmen; ⟨Zus. zu 2:⟩ V**o**rtrittsrecht, das (schweiz.).

V**o**rtrupp, der; -s, -s: *kleinerer Trupp, der einer größeren Gruppe von Menschen vorausgeschickt wird (um etw. vorzubereiten, zu erkunden o. ä.):* der V. der Expedition war schon am Fluß angekommen.

V**o**rtuch, das; -[e]s, Vortücher (landsch.): *Schürze.*

v**o**rturnen ⟨sw. V.; hat⟩: **a)** *Turnübungen vormachen:* der Sportlehrer hat [alle Übungen] vorgeturnt; **b)** *vor Zuschauern turnen:* beim Schulsportfest v.; V**o**rturner, der; -s, -: *jmd., der vorturnt; Riegenführer.*

vor**ü**ber [fo'ry:bɐ] ⟨Adv.⟩: **1.** *vorbei* (1). **2.** *vorbei* (2).

vor**ü**ber- (vgl. auch vorbei-, Vorbei-): ∼**fahren** ⟨st. V.; ist⟩: svw. ↑vorbeifahren (1); ∼**führen** ⟨sw. V.; hat⟩: **1.** svw. ↑vorbeiführen (1). **2.** svw. ↑vorbeiführen (2); ∼**gehen** ⟨unr. V.; ist⟩ /vgl. vorübergehend/: **1.** svw. ↑vorbeigehen (1 a): an jmdm. grußlos v.; ⟨subst.:⟩ etw. im Vorübergehen *(schnell so nebenbei; en passant* 1 b) erledigen; Ü wir können an diesen Erkenntnissen nicht v.; die Krankheit ist nicht spurlos an ihm vorübergegangen. **2.** svw. ↑vorbeigehen (3); ∼**gehend** ⟨Adj.; o. Steig.⟩: *nur zeitweilig, nur eine gewisse Zeit dauernd; momentan* (b): eine -e Wetterbesserung; das Geschäft ist v. geschlossen; ∼**gleiten** ⟨st. V.; ist⟩: *sich in einer ruhigen, lautlosen Bewegung an jmdm., etw. entlang u. daran vorbei bewegen:* an jmdm. *, etw.* v.; ∼**lassen** ⟨st. V.; hat⟩ (ugs.): svw. ↑vorbeilassen; ∼**laufen** ⟨st. V.; ist⟩: svw. vorbeigehen (1 a); ∼**rauschen** ⟨sw. V.; ist⟩: vgl. vorbeirauschen; ∼**schießen** ⟨st. V.; ist⟩: vgl. vorbeischießen (2); ∼**treiben** ⟨st. V.; ist⟩: vgl. vorbeitreiben (2); ∼**ziehen** ⟨unr. V.; ist⟩: vgl. vorbeiziehen (a).

Vor**ü**berlegung, die; -, -en: *noch unbestimmte, auf etw. Konkreteres hinführende Überlegung.*

Vor**ü**bung, die; -, -en: *vorbereitende Übung.*

Vor**u**ntersuchung, die; -, -en: **a)** *vorausgehende Untersuchung;* **b)** (jur. früher) *vorbereitende Prüfung eines Tatbestandes durch einen Untersuchungsrichter.*

Vor**u**rteil, das; -s, -e [mhd. vorurteil für (m)lat. praeiūdicium]: *ohne Prüfung der objektiven Tatsachen voreilig gefaßte od. übernommene, meist von feindseligen Gefühlen gegen jmdn. od. etw. geprägte Meinung, die man sich über die betreffende Person[engruppe] od. Sache zurechtgelegt hat:* ein altes, unbegründetes V.; -e gegen Gastarbeiter, Ausländer; -e haben, hegen, bekämpfen, abbauen, ablegen; in -en befangen sein.

vor**u**rteils-, Vor**u**rteils-: ∼**frei** ⟨Adj.⟩: *frei von Vorurteilen;* ∼**los** ⟨Adj.⟩: svw. ↑∼frei, dazu: ∼**losigkeit,** die; -.

V**o**rväter ⟨Pl.⟩ (geh.): *[männliche] Vorfahren.*

V**o**rverfahren, das; -s, - (jur.): **a)** *(im Strafprozeßrecht) Ermittlungsverfahren;* **b)** *(im Verwaltungsprozeßrecht) Widerspruchsverfahren.*

v**o**rvergangen ⟨Adj.; o. Steig.; nur attr.⟩ (veraltend): *(in bezug auf einen Zeitpunkt)* vorletzt ... (b): am Freitag -er Woche; ⟨Abl.:⟩ V**o**rvergangenheit, die; -, -en (Sprachw.): svw. ↑Plusquamperfekt (1, 2).

V**o**rverhandlung, die; -, -en: *vorbereitende Verhandlung.*

V**o**rverkauf, der; -[e]s: svw. ↑Kartenvorverkauf; ⟨Zus.:⟩ V**o**rverkaufskasse, die: *Kasse, an der Eintrittskarten im Vorverkauf verkauft werden;* V**o**rverkaufsstelle, die.

v**o**rverlegen ⟨sw. V.; hat⟩: **1.** *weiter nach vorn legen:* während des Umbaus ist der Eingang 20 m vorverlegt worden. **2.** *auf einen früheren Zeitpunkt verlegen:* die Abfahrt v.; ⟨Abl.:⟩ V**o**rverlegung, die; -, -en.

V**o**rverstärker, der; -s, - (Elektrot.): *vorgeschalteter Verstärker.*

V**o**rversuch, der; -[e]s, -e: *vorbereitender Versuch.*

V**o**rvertrag, der; -[e]s, ...träge (jur.): *vertragliche Verpflichtung zum Abschluß eines Vertrages.* Vgl. Punktation (1).

V**o**rverzerrung, die; -, -en (Funkw.): *Hervorhebung der hohen, für Störungen bes. anfälligen Frequenzen beim UKW-Rundfunk.* Vgl. De-, Preemphasis.

v**o**rvordern ⟨Pl.⟩ (veraltet): svw. ↑Altvordern.

v**o**rvorgestern ⟨Adv.⟩ (ugs.): *am Tag vor vorgestern.*

v**o**rvorig ⟨Adj.; o. Steig.⟩ (ugs.): *dem vorigen* (1) *vorausgegangen:* -en Mittwoch war er hier.

v**o**rvorletzt... ⟨Adj.; o. Steig.⟩ (ugs.): **a)** *(in der Reihenfolge)* vorletzten (1) *vorausgehend:* die -e Seite in einem Buch; das war mein -er Versuch; **b)** *dem vorletzten unmittelbar vorausgehend:* -e Woche, -es Jahr.

v**o**rwagen, sich ⟨sw. V.; hat⟩: *sich weiter nach vorn (zu einem Gefahrenpunkt o. ä. hin) wagen:* er wagte sich nicht in das Minenfeld vor.

V**o**rwahl, die; -, -en: **1.** *Vorauswahl:* eine V. unter den Angeboten treffen. **2.** (bes. Politik) *Wahlgang, bei dem die Kandidaten für eine bestimmte Wahl ermittelt werden.* **3.** (Fernspr.) **a)** *kurz für* ↑Vorwahlnummer: die V. von Köln ist 0221; **b)** *das Wählen der Vorwahl* (3 a): ich habe mich bei der V. verwählt; v**o**rwählen ⟨sw. V.; hat⟩: **a)** *vorher auswählen:* bei der Waschmaschine den gewünschten Waschgang v.; **b)** (Fernspr.) *eine bestimmte Nummer vor der Nummer des gewünschten Teilnehmers wählen:* bei Ortsgesprächen muß man bei diesem Apparat die V. von ... wählen; ⟨Zus.:⟩ V**o**rwählnummer, die (Fernspr.): *Ortsnetzkennzahl.*

v**o**rwalten ⟨sw. V.; hat⟩ (geh., veraltend): **a)** *herrschen, bestehen, obwalten:* hier walten merkwürdige Zufälle vor; unter den vorwaltenden Umständen; **b)** *überwiegen.*

V**o**rwand, der; -[e]s, Vorwände [zu ↑vorwenden]: *nur vorgegebener, als Ausrede benutzter Grund; Ausflucht:* ein fadenscheiniger V.; er findet immer einen V., um nicht mithelfen zu müssen; etw. als V. benutzen; sie verschwand unter dem V., Kopfschmerzen zu haben; etw. zum V. nehmen.

v**o**rwärmen ⟨sw. V.; hat⟩: *vorher anwärmen:* die Teekanne, die Teller v.; ⟨Abl.:⟩ V**o**rwärmer, der; -s, - (Fachspr.): *Gerät, mit dem etw. vorgewärmt wird.* Vgl. Ekonomiser.

v**o**rwarnen ⟨sw. V.; hat⟩: *warnen, [lange] bevor etw. Befürchtetes eintritt, passiert:* die Einwohner des Katastrophengebiets konnten rechtzeitig vorgewarnt werden; ⟨Abl.:⟩ V**o**rwarnung, die; -, -en.

v**o**rwärts [auch: 'fɔr...] ⟨Adv.⟩ [mhd. vor-, vürwart, -wert, ↑-wärts] (Ggs.: rückwärts): **1. a)** *nach vorn, in Richtung des angestrebten Ziels:* ein Blick v.; zwei Schritte, eine Rolle v. machen; den Rumpf v. beugen; in dem Dickicht kamen sie kaum v.; v. marsch! (militär. Kommando); Ü nun mach mal v.! (ugs.; *beeile dich!);* **b)** *mit der Vorderseite [des Körpers] voran:* die Leiter v. herunterklettern; den Wagen v. einparken. **2 a)** *in Richtung des Endpunktes; von vorne nach hinten:* das Alphabet, das kleine Einmaleins v. und rückwärts aufsagen; ein Band v. laufen lassen; **b)** *in die Zukunft voran; in Richtung einer bestimmten (positiven) Entwicklung:* mit diesem Gesetz ist ein großer Schritt v. gelungen.

v**o**rwärts-, V**o**rwärts-: ∼**bewegung,** die; ∼**bringen** ⟨unr. V.; hat⟩: *den Fortschritt von etw. herbeiführen; die Entwicklung von jmdm. fördern:* er hat das Unternehmen vorwärtsgebracht; er hat uns ein gutes Stück vorwärtsgebracht; ∼**entwickeln,** sich ⟨sw. V.; hat⟩: *sich weiterentwickeln,* dazu: ∼**entwicklung,** die; ∼**gang,** der (Technik): Gang (6) *eines Motorfahrzeugs für das Vorwärtsfahren;* ∼**gehen** ⟨unr. V.; ist⟩ (ugs.): *besser werden; sich fortentwickeln* (Ggs.: rückwärtsgehen): mit der Arbeit will es einfach nicht v.; ∼**kommen** ⟨st. V.; ist⟩ (geh.): svw. ↑vorankommen (2); ∼**schreiten** ⟨st. V.; ist⟩ (geh.): svw. ↑∼gehen: seine Genesung schreitet rasch vorwärts; ∼**streben** ⟨sw. V.; ist⟩: streben, vorwärtszukommen: ein vorwärtsstrebender Geschäftsmann; ∼**verteidigung,** die: *aktive, aggressiv geführte Verteidigung;* ∼**weisend** ⟨Adj.⟩: *in die Zukunft weisend:* -e Ideen, Perspektiven.

V**o**rwäsche, die; -, -n: **1.** *das Vorwaschen.* **2.** svw. ↑Vorwaschgang; v**o**rwaschen ⟨sw. V.; hat⟩: *zu einer ersten Reinigung kurz [durch]waschen:* nur leicht verschmutzte Wäsche muß man nicht v.; ⟨Zus.:⟩ V**o**rwaschgang, der: *das Vorwaschen steuernder Teil des Programms* (1 d) *einer Waschmaschine.*

vorw**e**g ⟨Adv.⟩: **1. a)** *bevor etw. [anderes] geschieht; zuvor:* das mußt du v. mit ihm klären; v. möchte ich darauf hinweisen, daß ...; v. *(im voraus)* kann man das schlecht einschätzen, beantworten; v. gab es einen Aperitif; **b)** (ugs.) *von vornherein:* diese Idee taugt v. schon nichts. **2.** jmdm., einer Sache ein Stück voraus: beim Spaziergang war er immer ein paar Schritte v.; v. (*an der Spitze)* marschierte die Blaskapelle. **3.** *vor allem, besonders:* von diesem Vorschlag waren alle begeistert, v. die Kinder.

vorw**e**g-, Vorw**e**g-: ∼**leistung,** die (seltener): svw. ↑Vorleistung; ∼**nahme,** die; -: *das Vorwegnehmen:* die V. kommender Freuden; die V. *(Antizipation)* eines Gedankens; ∼**nehmen** ⟨st. V.; hat⟩: *etw., was eigentlich erst später an die Reihe käme, schon sagen, tun, erledigen:* das Ergebnis der Verhandlungen, die Pointe gleich v.; ∼**sagen** ⟨sw. V.; hat⟩: *gleich, noch vor etw. anderem sagen:* ich muß v., daß ich nichts davon weiß; ∼**schicken** ⟨sw. V.; hat⟩: svw. ↑∼sagen.

Vorwegweiser, der; -s, -: **a)** *bereits in einiger Entfernung vor einer Straßenkreuzung o. ä. angebrachtes Straßenschild, das angibt, wohin die betreffenden Straßen führen;* **b)** (schweiz.) *Vorfahrtsschild.*

Vorwehe, die; -, -n ⟨meist Pl.⟩ (Med.): *in den letzten Wochen der Schwangerschaft auftretende Wehe.*

vorweihnachtlich ⟨Adj.; o. Steig.⟩: *dem Weihnachtsfest vorausgehend:* -e Stimmung; **Vorweihnachtszeit,** die; -.

vorweinen ⟨sw. V.; hat⟩: svw. ↑vorjammern.

Vorweis, der; -es, -e ⟨Pl. selten⟩ (bes. schweiz.): *das Vorweisen:* einen Paß erhält man gegen V. der Geburtsurkunde; **vorweisen** ⟨st. V.; hat⟩: **a)** *vorzeigen:* seinen Paß, die Fahrzeugpapiere v.; **b)** *über etw. verfügen, aufweisen, bieten:* er hat gute Englischkenntnisse vorzuweisen; ⟨Abl.:⟩ **Vorweisung,** die; -, -en ⟨Pl. selten⟩.

Vorwelt, die; -: *[erd]geschichtlich weit zurückliegende Zeit[en] u. ihre Relikte;* ⟨Abl.:⟩ **vorweltlich** ⟨Adj.; o. Steig.⟩: *die Vorwelt betreffend, aus ihr herrührend; fossil.*

vorwenden ⟨unr. V.; hat⟩ (selten): *als Vorwand gebrauchen.*

vorwerfbar [-vɛrfbaːɐ̯] ⟨Adj.; o. Steig.; nicht adv.⟩ (Amtsspr., jur.): *Anlaß zu einem Vorwurf gebend; so, daß man es jmdm. zum Vorwurf machen kann:* eine -e Handlung, Tat; **vorwerfen** ⟨st. V.; hat⟩: **1.** *nach vorn werfen:* den Kopf, die Beine v.; du mußt den Ball weit v.; neue Truppen v. (Milit.; *ins Kampfgebiet schicken).* **2.** *vor jmdn., ein Tier* (bes. *ein Tier) hinwerfen:* den Tieren Futter v.; der Verurteilte wurde den Löwen [zum Fraß] vorgeworfen. **3.** *jmdm. sein Verhalten, seine Handlungsweise heftig tadelnd vor Augen führen:* jmdm. Unsachlichkeit v.; er warf ihr vor, sie habe ihn betrogen; ich habe mir in dieser Sache nichts vorzuwerfen *(habe mich richtig verhalten);* sie haben sich [gegenseitig]/(geh.:) einander nichts vorzuwerfen *(der eine ist nicht besser als der andere).*

Vorwerk, das; -[e]s, -e: **1.** (veraltend) *zu einem größeren Gut gehörender, kleinerer, abgelegener Bauernhof.* **2.** (früher) *einer Festung vorgelagertes, mit ihr verbundenes Werk* (4).

vorwiegen ⟨st. V.; hat⟩ /vgl. vorwiegend/: **1.** *überwiegen, vorherrschen:* in seinen Romanen wiegen politische Themen vor. **2.** *etw. in jmds. Gegenwart wiegen, damit er es nachprüfen kann;* **vorwiegend** ⟨Adv.⟩: *hauptsächlich, in erster Linie, ganz besonders; zum größten Teil:* morgen ist es (das Wetter) v. heiter.

Vorwinter, der; -s, - (selten): vgl. Vorfrühling.

Vorwissen, das; -s: *das, was man über eine bestimmte Sache schon weiß, ohne sich eingehend darüber informiert zu haben:* der Lehrer wußte in seinem Unterricht das V. der Kinder geschickt einzubeziehen; **vorwissenschaftlich** ⟨Adj.; o. Steig.⟩ (bildungsspr.): *nicht auf wissenschaftlicher Erforschung, sondern auf allgemeiner menschlicher Erfahrung beruhend.*

Vorwitz, der; -es [mhd. vor-, virwiz, ahd. furewizze, eigtl. = das über das normale Wissen Hinausgehende, zu ↑Witz] (geh., veraltend): **1.** *[leichtsinnige] Neugierde:* sein V. wird ihm noch zum Verhängnis werden. **2.** *(meist in bezug auf Kinder) vorlaute, naseweise Art;* **vorwitzig** ⟨Adj.⟩ [mhd. vor-, virwizec, ahd. fir(i)wizic, zu mhd. virwiz, ahd. firiwizi = neugierig]: **1.** *[auf leichtsinnige Art] neugierig.* **2.** *(meist in bezug auf Kinder) vorlaut, naseweis;* ⟨Abl.:⟩ **Vorwitzigkeit,** die; -: Vorwitz (1, 2).

Vorwoche, die; -, -n: *vorhergehende, letzte Woche:* in der V. ist er in Berlin gewesen; ⟨Abl.:⟩ **vorwöchig** ⟨Adj.; o. Steig.; nur attr.⟩: *in der vorhergehenden, letzten Woche [geschehen o. ä.]:* auf der -en Pressekonferenz.

vorwölben ⟨sw. V.; hat⟩: **a)** *nach vorn wölben:* er wölbte seinen Bauch vor; **b)** ⟨v. + sich⟩ *sich nach vorn wölben:* seine Stirn wölbt sich stark vor; vorgewölbte Lippen; ⟨Abl.:⟩ **Vorwölbung,** die; -, -en.

Vorwort, das; -[e]s, -e u. -wörter: **1.** ⟨Pl. -e⟩ *Einleitung* (2 c) *zu einem Buch; Vorrede* (a). **2.** ⟨Pl. Vorwörter⟩ (österr., sonst veraltet) *Präposition.*

Vorwuchs, der; -es, -wüchse [...vy:ksə] (Forstw.): *Gesamtheit der Bäume eines Bestandes* (3), *die schneller u. höher wachsen als die übrigen.*

Vorwurf, der; -[e]s, -würfe [zu ↑vorwerfen]: **1.** *Äußerung, mit der man jmdm. etw. vorwirft, jmds. Handeln, Verhalten rügt:* ein versteckter, offener, leiser, schwerer V.; der V. des Vertragsbrüchigkeit; dieser V. ist unberechtigt, trifft mich nicht; ihr Blick war ein einziger, ein stummer V.; ernste Vorwürfe gegen jmdn. erheben; ich machte ihr, mir wegen dieser Sache bittere Vorwürfe; diesen V. kann ich dir leider nicht ersparen; diesen V. weise ich zurück, lasse ich nicht auf mir sitzen; etw. als V. auffassen; jmdm. mit Vorwürfen überschütten; man kann ihm sein Verhalten nicht zum V. machen. **2.** (selten) *Vorlage* (3 a); *Thema, Gegenstand künstlerischer Bearbeitung:* das Ereignis war ein guter V./diente als V. zu seinem Roman; ⟨Zus. zu 1:⟩ **vorwurfsfrei** ⟨Adj.; o. Steig.⟩ (bes. schweiz.): *frei von Vorwürfen;* **vorwurfsvoll** ⟨Adj.⟩: *einen Vorwurf enthaltend; anklagend:* -e Worte; jmdn. v. anblicken.

vorzählen ⟨sw. V.; hat⟩: **a)** *vor jmdm., in jmds. Gegenwart zählen, damit er es wiederholen, nachmachen kann:* der Lehrer zählte den Kindern vor; **b)** *etw. in jmds. Gegenwart zählen, damit er es nachprüfen kann:* er zählte [mir] das Geld vor.

vorzaubern ⟨sw. V.; hat⟩: **a)** *jmdm. Zauberkunststücke vorführen:* der Zauberkünstler hat uns etwas vorgezaubert; **b)** *etw., was nicht der Wirklichkeit entspricht u. einem daher wie Zauberei vorkommt, vor jmdm. entstehen lassen.*

Vorzeichen, das; -s, -: **1.** *Anzeichen, das auf etw. Künftiges hindeutet; Omen:* ein [un]gutes, günstiges V.; er hielt, nahm die Begegnung als/für ein schlimmes, böses, untrügliches V. **2. a)** (Math.) *einer Zahl vorangestelltes Zeichen, das die betreffende Zahl als positiv od. negativ ausweist:* ein positives, negatives V.; dieser Posten kommt mit umgekehrtem V. auf die andere Seite der Gleichung; Ü keine Wiedervereinigung, es sei denn unter östlichen V. (Dönhoff, Ära 216); **b)** (Musik) *Versetzungszeichen.*

vorzeichnen ⟨sw. V.; hat⟩: **1.** *aufzeichnen, um es später ab-, nachzuzeichnen; als Entwurf, Vorlage* (3 a) *zeichnen:* ein Stickmuster v.; sie hat das Bild mit Bleistift vorgezeichnet. **2.** *vor jmdm., in jmds. Gegenwart etw. zeichnen, damit er es nachzeichnen kann:* der Zeichenlehrer hat den Kindern an der Tafel ein Pferd vorgezeichnet. **3.** *im voraus festlegen, bestimmen:* die künftige Politik v.; eine streng vorgezeichnete Laufbahn; ⟨Abl.:⟩ **Vorzeichnung,** die; -, -en.

vorzeigbar [...tsaikbaːɐ̯] ⟨Adj.; o. Steig.; nicht adv.⟩ (ugs.): *so beschaffen, daß man mit ihm Eindruck machen kann: ein durchaus -es Ergebnis; -e (wohlgeratene) Kinder;* **Vorzeige-** ⟨best. v. in Zus. mit Subst., mit dem gesagt wird, daß der od. das Genannte jmdm. zum Renommieren dient, z. B. Vorzeigeliberaler, Vorzeigesportler; **vorzeigen** ⟨sw. V.; hat⟩: *zeigen, damit die betreffende Sache von jmdm. geprüft, betrachtet werden kann:* seinen Ausweis, Führerschein, seine Fahrkarte v.; die Schüler mußten ihre Hefte v.; Ü ⟨subst.:⟩ Enkel zum Vorzeigen (ugs.; *mit denen man Eindruck machen kann);* ⟨Abl.:⟩ **Vorzeigung,** die; -, -en ⟨Pl. ungebr.⟩.

Vorzeit, die; -, -en: *längst vergangene, vorgeschichtliche [u. geheimnisvoll anmutende] Zeit:* das ist schon aus -en überliefert; **vorzeiten** ⟨Adv.⟩ (dichter.): *vor langer Zeit, einstmals;* **vorzeitig** ⟨Adj.; o. Steig.⟩: *früher als vorgesehen, erwartet:* seine -e Abreise löste Spekulationen aus; er ist v. (allzufrüh) gealtert; v. pensioniert werden; ⟨Abl.:⟩ **Vorzeitigkeit,** die; - (Sprachw.): *Verhältnis verschiedener grammatischer Zeiten in Haupt- u. Gliedsatz, bei dem die Handlung des Gliedsatzes vor der des Hauptsatzes spielt;* **vorzeitlich** ⟨Adj.; o. Steig.⟩: *der Vorzeit entsprechend, sie betreffend, zu ihr gehörend, aus ihr stammend:* -e Säugetiere, Ausgrabungen; **Vorzeitmensch,** der; -en, -en: *Mensch der Vorzeit.*

Vorzensur, die; -, -en: **1.** (Schulw.) *die durchschnittlichen Leistungen eines Schülers in einem bestimmten Zeitraum bewertende Zensur, aus der zusammen mit dem Prüfungsergebnis die Abschlußzensur ermittelt wird.* **2.** *vor der eigentlichen Zensur stattfindende Zensur* (2).

vorziehen ⟨unr. V.; hat⟩ [mhd. vor-, vürziehen, ahd. furiziohan]: **1.** *nach vorn ziehen:* den Schrank einen Meter v.; er hat mich am Arm bis zur Brüstung vorgezogen; Truppen v. (Milit.; *ins Kampfgebiet schicken).* **2.** *vor etw. ziehen:* den Vorhang, die Gardinen v. **3.** (ugs.) *hervorziehen:* eine gut erhaltene Säge unter dem Gerümpel v.; er zog ein Heft aus der Tasche vor. **4.** *etw. für später Vorgesehenes früher ansetzen, beginnen, erledigen:* einen Termin (um eine Stunde) v.; wir müssen diese Arbeiten v. (der Arzt hat mich vorgezogen (ugs.; *zuerst abgefertigt);* Schmerzen hatte; vorgezogene *(vorverlegte)* Wahlen. **5. a)** *eine größere Vorliebe für den Genannten od. das Genannte haben als für eine andere Person od. Sache; besonders gern,*

lieber mögen: moderne Musik, das Leben auf dem Land v.; ich ziehe ein interessantes Buch dem Fernsehen vor; ziehen Sie Kaffee oder Tee vor?; ich ziehe ihn seinem Bruder vor; er zog es vor zu schweigen *(schwieg lieber);* **b)** (fam.) *lieber mögen, besser behandeln als andere (u. diese dadurch zurücksetzen):* das jüngste Kind einer Familie wird oft vorgezogen; ein Lehrer sollte keinen Schüler den anderen v. **6.** (Gartenbau) *bis zu einer gewissen Größe, einem gewissen Stadium wachsen lassen;* ⟨Abl.:⟩ **Vorziehung,** die; -, -en ⟨Pl. ungebr.⟩.

Vorzimmer, das; -s, -: **a)** *Zimmer (in einem Dienstgebäude o. ä.), das man betritt, bevor man in das Zimmer einer übergeordneten Persönlichkeit gelangt, u. in dem man sich anmeldet:* sich im V. anmelden; im V. warten; **b)** (österr.) *Diele* (2); ⟨Zus. zu a:⟩ **Vorzimmerdame,** die (ugs.): *Sekretärin, die ihren Arbeitsplatz in jmds. Vorzimmer hat;* zu b: **Vorzimmerwand,** die (österr.): *Flurgarderobe.*
Vorzinsen ⟨Pl.⟩ (Bankw.): svw. ↑Diskont (1).
¹Vorzug, der; -[e]s, Vorzüge: **a)** ⟨o. Pl.⟩ *jmdm. od. einer Sache eingeräumter Vorrang:* diese Methode verdient gegenüber anderen den V.; ich gebe seinen Ideen [bei weitem] den V., räume seinen Ideen den V.; (geh.; *ziehe sie vor);* jmdn., etw. mit V. *(bevorzugt)* behandeln; **b)** ⟨Pl. selten⟩ *Vorrecht, Vergünstigung:* es war ein besonderer V., daß ...; ich habe nicht den V., ihn zu kennen; er genießt den V., eingeweiht zu sein; **c)** *gute Eigenschaft, die eine bestimmte Person od. Sache (im Vergleich mit jmdm. od. etw. anderem) auszeichnet, hervorhebt:* das ist ein besonderer V. an/von ihm; sein V. ist seine Verläßlichkeit; der V. liegt darin, daß ...; ich kenne die Vorzüge dieses Mitarbeiters; immer neue Vorzüge an einer Sache erkennen, entdecken; unser Verfahren hat den V., daß ...; diese Kunstfaser hat alle Vorzüge reiner Wolle; **d)** (Schulw. österr.) *Auszeichnung, die man erhält, wenn man sehr gute Noten im Zeugnis erreicht:* mit V. maturieren; **²Vorzug,** der; -[e]s (Eisenb.): *zur Entlastung eines fahrplanmäßigen Zuges zusätzlich eingesetzter Zug, der vor diesem fährt* (Ggs.: Nachzug); **vorzüglich** [...'tsy:klɪç, auch: '---, österr. nur so]: **I.** ⟨Adj.⟩ *in seiner Art od. Qualität besonders gut; ausgezeichnet, hervorragend:* er ist ein -er Reiter, Kenner der Materie; mit -er Hochachtung (geh., veraltet; Grußformel in Briefen); dieser Wein ist ganz v.; wir haben heute v. gespeist. **II.** ⟨Adv.⟩ (veraltend) *hauptsächlich, vor allem, besonders:* ich wünsche dies v., weil ...; ⟨Abl. zu I:⟩ **Vorzüglichkeit** [auch: '----, österr. nur so], die; -, -en ⟨Pl. selten⟩: *vorzügliche Beschaffenheit.*
vorzugs-, Vorzugs-: ~**aktie,** die ⟨meist Pl.⟩ (Wirtsch.): *Aktie, die gegenüber den Stammaktien mit bestimmten Vorrechten ausgestattet ist (z. B. Zusicherung einer erhöhten Dividende); Prioritätsaktie;* ~**kind,** das: *Lieblingskind;* ~**milch,** die: *unter behördlicher Aufsicht produzierte Milch von bester Qualität;* ~**obligation,** die (Wirtsch.): vgl. ~aktie; ~**preis,** der: *bes. günstiger Preis;* ~**recht,** das (seltener): *Vorrecht;* ~**schüler,** der (österr.): *Schüler, der mit seinen Noten die Voraussetzungen für einen Vorzug* (1 d) *erfüllt;* ~**stellung,** die: *bevorzugte [mit bestimmten Vorrechten ausgestattete] Stellung* (3, 4); ~**weise** ⟨Adv.⟩: *hauptsächlich, vor allem, namentlich* (II), *in erster Linie.*
Vorzukunft, die; - (Sprachw.): *zweites Futur.*
Vota: Pl. von ↑Votum; **Votant** [vo'tant], der; -en, -en (bildungsspr. veraltet): *jmd., der ein Votum abgibt;* **Votation** [vota'tsjo:n], die; -, -en [vgl. frz. votation] (veraltet): *Wahl, Abstimmung;* **Votum** od. ↑Votum; **votieren** [vo'ti:rən] ⟨sw. V.; hat⟩ [frz. voter < engl. to vote, zu: ↑Votum] (bildungsspr.): *seine Stimme für od. gegen jmdn., etw. abgeben, sich für od. gegen jmdn., etw. entscheiden; stimmen:* für eine Resolution v.; die Mehrheit der Parlamentarier votierte gegen den Kandidaten; **Votiv** [vo'ti:f], das; -s, -e [vo'ti:və; zu lat. võtīvus = gelobt, versprochen] (kath. Kirche): svw. ↑Votivgabe.
Votiv- (kath. Kirche): ~**bild,** das: *einem Heiligen auf Grund eines Gelübdes geweihtes Bild (das oft den Anlaß seiner Entstehung darstellt);* ~**gabe,** die: *als Bitte um od. Dank für Hilfe in einer Notlage einem Heiligen dargebrachte Gabe;* ~**kapelle,** die: *auf Grund eines Gelübdes gestiftete Kapelle;* ~**kerze,** die: vgl. ~gabe; ~**kirche,** die: vgl. ~kapelle; ~**messe,** die: *¹Messe* (1) *als Bitte um od. Dank für Hilfe in einer Notlage;* ~**tafel,** die: *einem Heiligen auf Grund eines Gelübdes geweihte kleine Tafel mit einer Inschrift.*

Votum ['vo:tʊm], das; -s, Voten u. Vota [engl., frz. vote < mlat. votum = Abstimmung; Mitteilung < lat. võtum = Gelübde, Versprechen, zu: võtum, 2. Part. von: vovēre = versprechen] (bildungsspr.): **1.** *Stimme* (6 a): sein V. [für etw.] abgeben. **2.** *Entscheidung durch Stimmabgabe:* die Wahl war ein eindeutiges V. gegen die Regierungspolitik. **3.** *Urteil.* **4.** (veraltet) *feierliches Gelübde.* Vgl. ex voto.
Voucher [engl.: 'vautʃə], das od. der; -s, -[s] [engl. voucher, zu: to vouch = ab-, aufrufen < afrz. vo(u)cher < lat. vocāre = rufen] (Touristik): *Gutschein für im voraus bezahlte Leistungen.*
Voudou [vu'du:]: ↑Wodu.
Voute ['vu:tə], die; -, -n [frz. voûte, über das Vlat. zu lat. volūtum, ↑Volumen] (Bauw.): **1.** *gewölbter Übergang zwischen einer Wand bzw. Säule u. der Decke.* **2.** *Versteifungsteil zur Vergrößerung der Balkenhöhe am Auflager.*
Vox [vɔks], die; -, Voces ['vo:tsɛs; lat. võx = Stimme] (Musik): **1.** *Stimme.* **2.** *Ton einer Tonfolge;* **Vox nihili** [- 'ni:hili], die; - - - [lat.] (bildungsspr.): svw. ↑Fehlwort; **Vox populi vox Dei** [vɔks 'po:puli 'vɔks 'de:i; (m)lat. = Volkes Stimme (ist) Gottes Stimme]: *die Stimme des Volkes, die öffentliche Meinung [hat großes Gewicht].*
Voyageur [vɔaja'ʒø:ɐ̯], der; -s, -s u. -e [frz. voyageur, zu: voyager = reisen] (veraltet): *Reisender.*
Voyeur [vɔa'jø:ɐ̯], der; -s, -e [frz. voyeur, zu: voir < lat. vidēre = sehen]: *jmd., der durch heimliches Betrachten der Geschlechtsorgane anderer od. durch heimliches Zuschauen bei sexuellen Handlungen anderer Lust empfindet;* **Voyeurismus** [...jo'rɪsmʊs], der; - [frz. voyeurisme]: *sexuelles Empfinden u. Verhalten der Voyeure;* ⟨Abl.:⟩ **voyeuristisch** ⟨Adj.⟩ od. Steig.⟩: *den Voyeurismus betreffend.*
vozieren [vo'tsi:rən] ⟨sw. V.; hat⟩ [lat. vocāre = rufen] (bildungsspr. veraltend): **a)** *berufen;* **b)** *vorladen.*
vulgär [vʊl'gɛ:ɐ̯] ⟨Adj.⟩ [frz. vulgaire < lat. vulgāris = allgemein, gewöhnlich, gemein, zu: vulgus = (gemeines) Volk]: **1.** (bildungsspr. abwertend) *auf abstoßende Weise derb u. gewöhnlich, ordinär:* ein -es Wort; eine -e Person; ihr Mann ist ziemlich v.; v. aussehen, reden. **2.** (bildungsspr.) *zu einfach u. oberflächlich; nicht wissenschaftlich dargestellt, gefaßt:* ein -er Positivismus.
vulgär-, Vulgär-: ~**latein:** das: *umgangssprachliche Form der lateinischen Sprache (aus der sich die romanischen Sprachen entwickelten);* ~**marxismus,** der (bildungsspr. abwertend): *vulgarisierte Form marxistischer Thesen;* ~**sprache,** die: **1.** (bildungsspr. seltener) *vulgäre* (1) *Sprache.* **2.** (Sprachw.) *(bes. im MA.) von der Masse des Volkes gesprochene Sprache.*
vulgarisieren [vʊlgari'zi:rən] ⟨sw. V.; hat⟩ [zu lat. vulgāris, ↑vulgär]: **1.** (bildungsspr. abwertend) *in unzulässiger Weise vereinfachen; allzu oberflächlich darstellen.* **2.** (bildungsspr. veraltet) *allgemein machen; unter das Volk bringen;* ⟨Abl.:⟩ **Vulgarisierung,** die; -, -en (bildungsspr.); **Vulgarismus** [...'rɪsmʊs], der; -, ...men (bes. Sprachw.): *vulgäres* (1) *Wort, vulgäre Wendung;* **Vulgarität** [...'tɛ:t], die; -, -en [spätlat. vulgāritās] (bildungsspr.): **1.** ⟨o. Pl.⟩ *a) vulgäres* (1) *Wesen, vulgäre Art;* **b)** *vulgäre* (2) *Beschaffenheit.* **2.** (seltener) *vulgäre* (1) *Äußerung;* **Vulgata** [vʊl'ga:ta], die; - [(kirchen)lat. (versio) vulgāta = allgemein gebräuchliche Fassung: (vom hl. Hieronymus im 4. Jh. begonnene, später für authentisch erklärte) lat. Übersetzung der Bibel;* **vulgo** ['vʊlgo] ⟨Adv.⟩ [lat.] (bildungsspr.): *gemeinhin, gewöhnlich:* Edson Arantes do Nascimento, v. *(gewöhnlich bekannt als)* Pelé.
Vulkan [vʊl'ka:n], der; -s, -e [zu lat. Vulcānus = altröm. Gott des Feuers]: *Berg, aus dessen Innerem Lava u. Gase ausgeschieden werden; feuerspeiender Berg:* ein [un]tätiger, erloschener V.; ein V. wird aktiv; auf einem tätigen V. leben *(sich in ständiger Gefahr befinden);* vgl. Tanz (1); ⟨Zus.:⟩ **Vulkanausbruch,** der: *Eruption* (1 a); **Vulkanfiber,** die ⟨o. Pl.⟩ [zu ↑vulkanisieren u. ↑Fiber (2)]: *aus zellulosehaltigem Material hergestellter harter bis elastischer Kunststoff, der bes. für Dichtungen, Koffer usw. verwendet wird;* **Vulkanisation** [vʊlkaniza'tsjo:n], die; -, -en [engl. vulcanization]: *das Vulkanisieren;* **vulkanisch** ⟨Adj.; o. Steig.⟩: *nicht adv.): auf Vulkanismus beruhend, durch ihn gebildet:* -es Gestein; eine -e Insel; **Vulkaniseur** [vʊlkani'zø:ɐ̯], der; -s, -e [französierende Bildung]: *auf die Herstellung u. Verarbeitung von Gummi spezialisierter Facharbeiter (Berufsbez.);* **Vulkanisieranstalt,** die; -, -en: *Betrieb, in dem Gummi hergestellt u./od. verarbeitet wird;* **vulkanisieren** [...'zi:rən]

⟨sw. V.; hat⟩ [engl. to vulcanize, eigtl. = dem Feuer aussetzen, zu ↑Vulkan]: **1.** *Rohkautschuk mit Hilfe bestimmter Chemikalien zu Gummi verarbeiten.* **2.** (ugs.) *Gegenstände aus Gummi reparieren:* einen Reifen v.; ⟨Abl.:⟩ **Vulkanisierung,** die; -, -en ⟨Pl. selten⟩; **Vulkanismus** [...'nɪsmʊs], der; - (Geol.): *Gesamtheit der Vorgänge u. Erscheinungen, die mit dem Austritt von Magma aus dem Erdinnern an die Erdoberfläche zusammenhängen;* **Vulkanit** [...'niːt, auch: ...nɪt], der; -s, -e (Geol.): *vulkanisches Gestein;* Ergußgestein; **Vulkanologie** [vʊlkano-], die; - [↑-logie]: *Wissenschaft von der Erforschung des Vulkanismus als Teilgebiet der Geologie;* **vulkanologisch** ⟨Adj.; o. Steig.; nicht präd.⟩: *die Vulkanologie betreffend.*

vulnerabel [vʊlne'raːbḷ] ⟨Adj.; o. Steig.; nicht adv.⟩ [spätlat. vulnerābilis, zu lat. vulnerāre = verletzen (bes. Med.): *verwundbar, verletzbar;* **Vulnerabilität** [...rabili'tɛːt], die; - (bes. Med.): *Verwundbarkeit, Verletzbarkeit.*
Vulva ['vʊlva], die; -, ...ven [lat. vulva, eigtl. = Hülle] (Anat.): *die äußeren Geschlechtsorgane der Frau (große u. kleine Schamlippen).*
vuota ['vu̯oːta] ⟨Adv.⟩ [ital. (corda) vuota = leere Saite] (Musik): *auf der leeren Saite (d. h., ohne den Finger auf das Griffbrett zu setzen) zu spielen.*
V-Waffe ['faʊ-], die; -, -n ⟨meist Pl.⟩ [Abk. für: Vergeltungswaffe] (Milit. früher): *(im 2. Weltkrieg von deutscher Seite eingesetzte) unbemannte Raketenwaffe.*

W

w, W [veː; ↑a, A], das; -, - [mhd. w, ahd. (h)w]: *dreiundzwanzigster Buchstabe des Alphabets; ein Konsonant:* ein kleines w, ein großes W schreiben.
Waage ['vaːgə], die; -, -n [mhd. wāge, ahd. wāga, eigtl. = das (auf u. ab, hin u. her) Schwingende]: **1.** *Gerät, mit dem das Gewicht von etw. bestimmt wird:* eine zuverlässige, exakt anzeigende W.; diese W. wiegt genau; eine W. eichen; etw. auf die W. legen, auf/mit der W. wiegen; sich auf einer W. wiegen; er bringt 80 kg auf die W. (ugs.; *wiegt 80 kg*); * **einer Sache, sich [gegenseitig]**/(geh.:) **einander die W. halten** (*ungefähr gleich sein, einander aufwiegen):* Vorteile und Nachteile, Glück und Leid hielten sich die W. **2.** (Astrol.) **a)** ⟨o. Pl.⟩ *Tierkreiszeichen für die Zeit vom 24. 9. bis 23. 10.;* **b)** *jmd., der im Zeichen Waage* (2 a) *geboren ist:* er ist [eine] W. **3.** (Turnen, Eis-, Rollkunstlauf) *Figur, Übung, bei der der Körper waagrecht im Gleichgewicht gehalten wird.* **4.** kurz für ↑Wasserwaage.
waage-, Waage-: ~amt, das (früher): *Amt eines Waagemeisters;* ~balken, der: *gerader, als Hebel wirkender Teil einer Waage, an dem die Waagschalen hängen;* ~geld, das (früher): *Geldbetrag für die Benutzung einer öffentlichen Waage;* ~meister, der (früher): *jmd., der für das Wiegen von Waren auf einer öffentlichen Waage zuständig war;* ~recht, (auch:) waagrecht ⟨Adj.; o. Steig.; nicht adv.⟩: *in der Richtung einer waagerechten Linie od. Fläche verlaufend; horizontal:* eine -e Linie; ein Seil w. spannen; das Brett liegt w.; ⟨subst.:⟩ ~rechte, (auch:) Waagrechte, die, -n, -n: *waagrechte Linie; Horizontale* (1).
Waagenfabrik, die; -, -en: *Fabrik, in der Waagen* (1) *hergestellt werden;* **waagrecht** usw.: ↑waagerecht usw.; **Waagschale,** die; -, -n: *an beiden Seiten des Waagebalkens einer Waage hängende Schale, in die eine zu wiegende Last od. das Gewicht zum Wiegen gelegt wird;* * **alles, jedes Wort auf die W. legen** (↑Goldwaage); **[nicht] in die W. fallen** (↑Gewicht 3); **etw. in die W. werfen** (*etw. als Mittel zur Erreichung von etw. einsetzen.*
wabbelig, (auch:) wabblig ['vab(ə)lɪç] ⟨Adj.; nicht adv.⟩ [zu ↑wabbeln] (ugs.): *in oft unangenehmer Weise weich u. dabei leicht in eine zitternde Bewegung geratend, gallertartig:* ein wabbeliger Pudding; sie hat wabbelige Oberarme; **wabbeln** ['vabln̩] ⟨sw. V.; hat⟩ [mhd. wabelen = in (emsiger) Bewegung sein] (ugs.): *sich zitternd, in sich wackelnd hin u. her bewegen:* der Pudding wabbelt; sein Bierbauch wabbelte vor Lachen; **wabblig:** ↑wabbelig.
Wabe ['vaːbə], die; -, -n [mhd. wabe, ahd. waba, wabo, eigtl. = Gewebe]: *Gebilde aus vielen gleichgeformten, meist sechseckigen, von den Bienen aus körpereigenem Wachs geformten Zellen, die der Aufzucht ihrer Larven dienen u. in denen sie Honig od. Pollen speichern;* ⟨Zus.:⟩ **Wabenhonig,** der.
Waberlohe ['vaːbɐloːə], die; -, -n [nach anord. vafrlogi] (nord. Myth.): *lodernd es Feuer, das eine Burg vor der Außenwelt schützend umgibt (bes. das von Odin um die Burg der Walküre Brunhilde gelegte Feuer);* **wabern** ['vaːbɐn] ⟨sw. V.; hat⟩ [mhd. waberen = sich hin u. her bewegen] (landsch., sonst geh.): *sich in einer mehr od. weniger unruhigen, wallenden, flackernden od. ä., ziellosen Bewegung befinden:* Nebelschwaden wabern; wabernde Flammen.

wach [vax] ⟨Adj.⟩ [zu ↑Wache]: **1.** ⟨o. Steig.; meist präd., nicht adv.⟩ *nicht schlafend:* in -em Zustand; die Mutter nahm das -e Kind aus dem Bettchen; wieder w. sein, werden; noch lange w. liegen, bleiben; sich die ganze Nacht lang w. halten (*ganz bewußt nicht einschlafen);* der Lärm hat mich w. gemacht (*mich aufgeweckt);* sie rüttelte ihn w. (*rüttelte ihn, bis er wach wurde);* Ü alten Ressentiments wurden wieder w. **2.** *geistig sehr rege, von großer Aufmerksamkeit, Aufgeschlossenheit zeugend; aufgeweckt:* -e Sinne, Augen; ein -er Geist; -en Sinnes, mit -em Verstand an etw. herangehen; etw. sehr w. verfolgen.
wach-, Wach- (vgl. auch: Wacht-): ~ablösung, die: *Ablösung der Wache, eines Wachpostens:* nach erfolgter W.; Ü eine politische W. (*ein politischer Führungswechsel);* ~bataillon, das: *Bataillon, das Wachdienst* (1) *hat;* ~boot, das: *für den Wachdienst* (1) *ausgerüstetes kleineres Kriegsschiff;* ~buch, das: *Buch zum Eintragen der Vorkommnisse während des Wachdienstes* (1); ~dienst, der: **1.** ⟨o. Pl.⟩ *Dienst* (1 a), *der in der Bewachung, Sicherung bestimmter Einrichtungen, Anlagen, Örtlichkeiten o. ä. besteht:* W. haben. **2.** *den Wachdienst* (1) *versehende Gruppe von Personen; Wache:* Feuer der Wachen, Wachposten; ~habend ⟨Adj.; o. Steig.; nur attr.⟩: *für den Wachdienst* (1) *eingeteilt, ihn versehend:* der -e Offizier; ⟨subst.:⟩ ~habende, der u. die; -n -n ⟨Dekl. ↑Abgeordnete⟩: *wachhabende Person:* sich beim -n melden; ~halten ⟨st. V.; hat⟩: *lebendig erhalten; die Fortdauer von etw. bewahren:* das Interesse an etw., die Erinnerung an jmdn. w.; jmds. Andenken w.; ~hund, der: *Hund, der dazu geeignet, abgerichtet ist, etw. zu bewachen;* ~kompanie, die: vgl. ~bataillon; ~lokal, das: *Raum für den Aufenthalt einer Wachmannschaft;* ~mann, der ⟨Pl. ...männer u. ...leute⟩: **1.** *Mann, der die Aufgabe hat, bestimmte Einrichtungen, Örtlichkeiten zu bewachen, zu sichern.* **2.** (österr.) kurz für ↑Polizist; ~mannschaft, die: *wachhabende militärische Mannschaft;* ~posten, (auch:) Wachtposten, der: *Wache haltender militärischer Posten* (1 b); ~rufen ⟨st. V.; hat⟩: *bei jmdm. entstehen lassen, hervorrufen; wecken, erregen:* eine Vorstellung, Erinnerungen in jmdm. w.; das Bild ruft die Vergangenheit w.; ~rütteln ⟨sw. V.; hat⟩: *plötzlich aktiv, rege werden lassen; aufrütteln:* jmds. Gewissen w.; ~schiff, das: vgl. ~boot; ~station, die: *Station, auf der schwerkranke Patienten ständig überwacht werden;* ~stube, die: vgl. ~lokal; ~traum, der (bes. Psych.): *im Wachzustand auftretende traumhafte Vorstellungen; Tagtraum;* ~turm, (auch:) Wachtturm, der: *einen weiten Überblick gewährender Turm für Wachposten;* ~vergehen, das: *Vergehen des Wachhabenden während der Wache* (1); ~zimmer, das (österr.): *Büro einer Polizeibehörde;* ~zustand, der: *Zustand des Wachseins.*
Wache ['vaxə], die; -, -n [mhd. wache, ahd. wacha, zu ↑wachen]: **1.** *Wachdienst* (1): die W. beginnt um 6 Uhr; W. haben, halten; die W. übernehmen; den nächsten die W. übergeben; auf W. sein ⟨Milit.: auf W. sein; Wachdienst haben⟩; auf W. ziehen (Milit.; ↑ziehen 8); * **[auf] W. stehen**/(ugs., bes. Soldatenspr.:) **W. schieben** (*als Wachposten Dienst tun*). **2.** *den Wachdienst* (1) *versehende Person od. Gruppe von Personen; Wachdienst* (2), *Wachposten:* die W. zieht auf; die W. kontrollierte die Ausweise; -n aufstellen; die -n

verstärken, ablösen. **3. a)** *Raum, Gebäude für die Wache* (2), *Wachlokal:* er meldete sich bei dem Posten vor der Wache; **b)** kurz für ↑Polizeiwache: er wurde zur Ausnüchterung auf die W. gebracht; Sie müssen mit zur W. kommen; **Wachebeamte,** der; -n, -n (österr. Amtsspr.): svw. ↑Polizist; **wachen** ['vaxn̩] ⟨sw. V.; hat⟩ [mhd. wachen, ahd. wachēn]: **1.** (geh., selten) *wach sein, nicht schlafen:* sie wachte, als er kam; ⟨subst.:⟩ zwischen Wachen und Träumen. **2.** *wach bleiben u. auf jmdn., etw. aufpassen, achthaben:* sie hat die ganze Nacht an seinem Bett, bei dem Kranken gewacht. **3.** *sehr genau, aufmerksam auf jmdn., etw. achten, aufpassen:* sorgsam, streng, eifersüchtig über etw. w.; sie wachte stets darüber, daß den Kindern nichts geschah; er wacht über die Moral; **Wachestehen,** das; -s; **wachestehend** ⟨Adj.; o. Steig.; nur attr.⟩: -e Soldaten; **Wachheit,** die; -: **1.** (seltener) *das Wachsein; Wachzustand.* **2.** *geistige Regsamkeit, Aufmerksamkeit.*
Wacholder [va'xɔldɐ], der; -s, - [mhd. wecholter, ahd. wechalter, 1. Bestandteil wohl zu ↑wickeln, wohl nach den zum Flechten verwendeten Zweigen; 2. Bestandteil ein germ. Baumnamensuffix]: *(zu den Nadelhölzern gehörender) immergrüner Strauch od. kleinerer Baum mit nadelartigen od. schuppenförmigen kleinen, graugrünen Blättern, dessen blauschwarze Beeren bes. als Gewürz u. zur Herstellung von Branntwein verwendet werden; Juniperus.*
Wacholder-: ~**baum,** der; ~**beere,** die; ~**branntwein,** der: *mit Wacholderbeeren hergestellter Branntwein;* ~**busch,** der; ~**drossel,** die [der Vogel frißt gern Wacholderbeeren]: *(zu den Drosseln gehörender) größerer Singvogel mit grau u. braun gefärbtem Gefieder; Krammetsvogel;* ~**schnaps,** der (ugs.): svw. ↑~branntwein; ~**strauch,** der.
Wachs [vaks], das; -es, (Arten:) -e [mhd., ahd. wahs, eigtl. = Gewebe (der Bienen)]: *(bes. von Bienen gebildete, auch chemisch herstellbare) fettige, meist weiße bis gelbliche, oft leicht durchscheinende Masse, die sich in warmem Zustand leicht kneten läßt, bei höheren Temperaturen leicht schmilzt u. bes. zur Herstellung von Kerzen o. ä. verwendet wird:* weiches, flüssiges W.; das W. schmilzt; W. gießen, kneten, formen, ziehen; Kerzen, künstliche Blumen aus W.; in W. abdrücken; mit W. überziehen, glätten, verkleben, dichten; den Boden mit W. *(Bohnerwachs)* einreiben; er hat seine Skier mit dem falschen W. *(Skiwachs)* behandelt; ihr Gesicht war weiß, gelb wie W. *(sehr bleich, fahl);* er wurde weich wie W. *(sehr nachgiebig, gefügig);* sie schmolz dahin wie W. *(gab jeden Widerstand auf);* *W. in jmds. Hand/Händen sein (jmdm. gegenüber sehr nachgiebig sein, alles tun, was er sagt).*
wachs-, Wachs-: ~**abdruck,** der: *mit Wachs gefertigter* ²*Abdruck* (2); ~**abguß,** der: vgl. ~abdruck; ~**bild,** das: *bildähnliches Relief aus Wachs;* ~**bildnerei** [-bɪldnəˈraɪ], die; -: svw. ↑Zeroplastik (1); ~**bleich** ⟨Adj.; o. Steig.; nicht adv.⟩: *bleich wie Wachs,* die; **1.** *künstliche Blume aus Wachs.* **2.** svw. ↑Porzellanblume; ~**bohne,** die: *Gartenbohne mit gelblichen Hülsen;* ~**farbe,** die: **1.** *fettlöslicher Farbstoff zum Färben von Wachs.* **2.** *Malfarbe, bei der die Farbstoffe durch Wachs gebunden sind;* ~**figur,** die: *aus Wachs gefertigte Figur,* dazu: ~**figurenkabinett,** das: *Museum, in dem meist lebensgroße, aus Wachs geformte Nachbildungen berühmter Persönlichkeiten ausgestellt sind;* ~**gießer,** der: vgl. Kerzengießer; ~**haut,** die (Zool.): *oft auffällig gefärbte, wachsartige Haut am Ansatz des Oberschnabels bestimmter Vögel;* ~**kerze,** die, ~**leinwand,** die ⟨o. Pl.⟩ (österr.): svw. ↑~tuch; ~**licht,** das ⟨Pl. -er⟩: vgl. ~kerze; ~**malerei** [−−−'−], die: **1.** ⟨o. Pl.⟩ svw. ↑Enkaustik. **2.** *im Verfahren der Enkaustik gemalte Arbeit;* ~**malkreide,** die, ~**malstift,** der: *aus Wachsfarbe* (2) *hergestellter Stift zum Malen;* ~**maske,** die: *Maske* (1 a, c) *aus Wachs;* ~**modell,** das: vgl. ~bild; ~**papier,** das: *mit Paraffin imprägniertes, wasserabstoßendes [Pack]papier;* ~**platte,** die; ~**rose,** die: *große, gelbbraun bis grün gefärbte, oft auch weißliche Seerose;* ~**siegel,** das; ~**stock,** der ⟨Pl. -stöcke⟩: *schraubenförmig aufgewickelter, mit einem Docht versehener Strang von Wachs, der in einem Halter befestigt, als Lichtquelle dient;* ~**tafel,** die: *(in der Antike) Schreibtafel aus Wachs, in das die Schrift eingeritzt wurde;* ~**tuch,** das: **1.** ⟨Pl. -e⟩ *mit einer Schicht einer Art Firnis überzogenes Gewebe, das wasserabstoßend ist u. bes. für Tischdecken verwendet wird.* **2.** ⟨Pl. -tücher⟩ *Tischdecke aus Wachstuch* (1), dazu: ~**tuch[tisch]decke,** die; ~**weich** ⟨Adj.; o. Steig.⟩: **1.** ⟨nicht adv.⟩ *weich wie Wachs:* die Birnen sind w.; ein Ei w. kochen. **2.** *(oft abwertend)*

a) *ängstlich u. sehr nachgiebig, gefügig:* bei dieser Drohung wurde er gleich w.; **b)** *keinen präzisen, festumrissenen Standpunkt, keine eindeutige, feste Haltung erkennen lassend:* -e Erklärungen; ~**zelle,** die: *aus Wachs bestehende Zelle der Bienenwabe;* ~**zieher,** der: vgl. Kerzengießer.
wachsam ['vaxzaːm] ⟨Adj.⟩ [eigtl. zu ↑Wache, heute als zu ↑wachen gehörig empfunden]: *vorsichtig, gespannt, mit wachen Sinnen etw. beobachtend, verfolgend; sehr aufmerksam, voller Konzentration:* ein -er Hüter der Demokratie; seinem -en Blick, Auge entging nichts; ein -es Auge auf etw. haben (etw. genau beobachten, verfolgen); eine Entwicklung w. verfolgen; ⟨Abl.:⟩ **Wachsamkeit,** die; -.
wachseln ['vaksln̩] ⟨sw. V.; hat⟩ (bayr., österr.): ²wachsen.
¹**wachsen** ['vaksn̩] ⟨st. V.; ist⟩ /vgl. gewachsen/ [mhd. wahsen, ahd. wahsan, urspr. = zunehmen]: **1. a)** *als lebender Organismus, als Teil eines lebenden Organismus an Größe, Länge, Umfang zunehmen, größer, länger werden:* schnell, übermäßig, nur langsam w.; der Junge ist ziemlich, wieder ein ganzes Stück gewachsen; das Gras wächst üppig; die Haare, Fingernägel sind gewachsen (länger geworden); ich lasse mir einen Bart, lange Haare w.; Ü der Neubau wächst Meter um Meter (wird Meter um Meter höher); der Abend kam, und die Schatten wuchsen (geh.; wurden immer länger); **b)** *sich entwickeln* (2 a) *können, gedeihen:* Unkraut wächst überall; auf diesem Boden wächst das Getreide besonders gut; ⟨subst.:⟩ der Baum braucht ein ganz anderes Klima zum Wachsen; **c)** *sich beim Wachsen* (1 a) *in bestimmter Weise entwickeln:* der Baum wächst krumm, schön gerade; der Busch darf nicht zu sehr in die Breite wachsen; sie ist gut gewachsen (hat eine gute Figur); er ist schlank und muskulös gewachsen; **d)** *sich beim Wachsen* (1 a) *irgendwo ausbreiten, in eine bestimmte Richtung ausdehnen:* die Kletterpflanze wächst an der Mauer in die Höhe; bis aufs Dach, über den Zaun; die Triebe wachsen aus der Knolle; die Haare wachsen ihm in den Nacken; Ü ein Neubau wächst aus dem Boden, aus der Erde. **2. a)** *an Größe, Ausmaß, Zahl, Menge o. ä. zunehmen; sich ausbreiten, sich ausdehnen, sich vermehren:* die Stadt, Gemeinde, Einwohnerzahl wächst von Jahr zu Jahr; seine Familie wächst ständig; sein Reichtum, Vermögen wächst ständig; der Vorsprung des Läufers wächst; die Flut, das Hochwasser wächst (steigt); die wachsende Arbeitslosigkeit; wachsende Teilnehmerzahlen; **b)** *an Stärke, Intensität, Bedeutung o. ä. gewinnen; stärker werden, zunehmen:* seine Erregung, Erbitterung, sein Ärger, Zorn, Widerstand wuchs immer mehr; der Lärm, der Schmerz, die Spannung wuchs ins unerträgliche; die Gefahr wuchs mit jedem Augenblick; sie ist an seinen mit seinen Aufgaben gewachsen (er hat an innerer Größe, Stärke zugenommen); die wachsenden Schwierigkeiten; der wachsende Wohlstand eines Landes; sie hörte mit wachsendem Erstaunen zu; **c)** *sich harmonisch, organisch entwickeln:* eine Kultur kann einem Volk nicht aufgeprägt werden, sie muß w.; ⟨meist in 2. Part.:⟩ gewachsene Traditionen, Ordnungen, Bräuche.
²**wachsen** [-] ⟨sw. V.; hat⟩ [zu ↑Wachs]: *mit Wachs (bes. mit Bohnerwachs, Skiwachs o. ä.) einreiben, glätten:* ⟨den Boden, die Treppe w. und bohnern; die Skier w.; ⟨den ohne Akk.-Obj.:⟩ im entscheidenden Rennen hatte er falsch gewachst (das falsche Skiwachs benutzt); **wächsern** ['veksɐn] ⟨Adj.; o. Steig.; nicht adv.⟩: **1.** *aus Wachs bestehend, gefertigt:* -e Figuren. **2.** (geh.) *wachsbleich.*
wächst [vekst]: ↑wachsen.
Wachstum ['vakstuːm], das; -s [mhd. wahstuom]: **1. a)** *das Wachsen* (1 a, b): das [körperliche] W. eines Kindes; das normale W. der Pflanzen hindern, stören, fördern, beschleunigen; die Pflanzen sind im W. zurückgeblieben; **b)** *irgendwo gewachsene, bes. angebaute Pflanzen, Produkte von Pflanzen:* das Gemüse ist eigenes W. (stammt aus dem eigenen Garten); nun trinken wir eine Flasche eigenes W. (Wein aus den eigenen Weinbergen). **2.** *das Wachsen* (2 a) *das Zunehmen, Sichausbreiten, Sichausdehnen, Sichvermehren:* das rasche W. einer Stadt; das W. der Wirtschaft ankurbeln.
wachstums-, Wachstums-: ~**faktor,** der; ~**fördernd** ⟨Adj.; nicht adv.⟩: **1.** *dem pflanzlichen, tierischen Wachstum förderlich:* -e Hormone. **2.** *das wirtschaftliche Wachstum fördernd, vorantreibend:* -e Maßnahmen, Investitionen; ~**geschwindigkeit,** die; ~**hemmend** ⟨Adj.; nicht adv.⟩: vgl. ~fördernd; ~**hormon,** das: *das Wachstum förderndes Hormon;*

~**periode,** die; ~**prozeß,** der; ~**rate,** die (Wirtsch.): *Rate (2) der Steigerung des wirtschaftlichen Wachstums eines Landes in einem bestimmten Zeitraum;* ~**störung,** die (Med.): *Störung des [körperlichen] Wachstums.*
Wacht [vaxt], die; -, -en ⟨Pl. selten⟩ [mhd. wachte, ahd. wahta] (dichter., geh.): *Wache* (1), *Wachdienst* (1).
Wacht- (vgl. auch: wach-, Wach-): ~**meister,** der: **1.** (früher) *Feldwebel in bestimmten Truppengattungen* (z. B. Artillerie). **2. a)** ⟨o. Pl.⟩ *unterster Dienstgrad bei der Polizei;* **b)** *Polizist des untersten Dienstgrades;* ~**parade,** die (früher): *feierlicher, von Musik begleiteter Aufzug einer Wache;* ~**posten,** der: ↑Wachposten; ~**turm,** der: ↑Wachturm.
Wächte [ˈvɛçtə], die; -, -n [urspr. schweiz., zu ↑wehen, eigtl. = (An)gewehtes]: *bes. am Rand von Steilhängen, Graten, durch den Wind angewehte, überhängende u. daher leicht abstürzende Schneemasse.*
Wachtel [ˈvaxtl̩], die; -, -n [mhd. wahtel(e), ahd. wahtala, lautm.]: *kleiner, auf Wiesen u. Feldern lebender Hühnervogel mit kurzem Schwanz u. braunem, auf der Oberseite oft gelblich u. schwarz gestreiftem Gefieder.*
Wachtel-: ~**ei,** das: *Ei der Wachtel;* ~**hund,** der: *mittelgroßer, langhaariger Jagdhund;* ~**könig,** der [das Gefieder des Vogels ähnelt dem einer Wachtel]: *einer Wachtel ähnliche, auf Wiesen u. in Getreidefeldern lebende Ralle;* ~**ruf,** der, ~**schlag,** der: *Laut, den die Wachtel ertönen läßt.*
Wächter [ˈvɛçtɐ], der; -s, - [mhd. wahtære, ahd. wahtāri]: *jmd., der [beruflich] Wachdienst verrichtet, jmdn., etw. bewacht:* der W. eines Fabrikgeländes, in einem Museum; die W. machen ihren Rundgang; Ü ein W. der Demokratie; ⟨Zus.:⟩ **Wächterkontrolluhr,** die; **Wächterlied,** das (Literaturw.): svw. ↑Tagelied; **Wach- und Schließgesellschaft,** die; -, -en: *privates Unternehmen, das die Bewachung von Gebäuden, Fabrikanlagen, Parkplätzen o. ä. übernimmt.*
Wacke [ˈvakə], die; -, -n [mhd. wacke, ahd. wacko] (landsch., sonst veraltet): *kleinerer [verwitternder] Gesteinsbrocken.*
Wackel-: ~**greis,** der (ugs. abwertend): svw. ↑Tattergreis; ~**knie,** das (Med.): vgl. Schlottergelenk; ~**kontakt,** der: *schadhafter elektrischer Kontakt* (3 b); ~**peter,** der (fam. scherzh.): svw. ↑~pudding; ~**pudding,** der (fam.): *leicht in eine zitternde Bewegung geratender [mit Gelatine hergestellter] Pudding* (z. B. Götterspeise 2).
Wackelei [vakəˈlai̯], die; - (ugs., meist abwertend): *[dauerndes] Wackeln;* **wackelig,** (auch:) **wacklig** [ˈvak(ə)lɪç] ⟨Adj.; nicht adv.⟩: **1. a)** *wackelnd:* ein -er Stuhl, Tisch; ein -er (*nicht mehr festsitzender*) Zahn; der Schrank steht etwas w.; **b)** *nicht festgefügt, nicht [mehr] sehr stabil:* ein Mobiliar; in meinem wackeligen alten Ford (K. Mann, Wendepunkt 353). **2.** (ugs.) *kraftlos, schwach, hinfällig:* ein alter, -er Mann; nach der langen Krankheit war er noch sehr w. [auf den Beinen]. **3.** (ugs.) *nicht sicher, nicht gesichert; gefährdet, bedroht:* -e Arbeitsplätze; das ist eine sehr -e Angelegenheit; um die Firma steht es recht w. (*sie ist vom Bankrott bedroht*); er steht in der Schule sehr w. (*seine Versetzung ist gefährdet*); **wackeln** [ˈvakl̩n] ⟨sw. V.⟩ [Iterativbildung zu mhd. wacken, Intensivbildung zu wagen, ahd. wagōn = sich hin u. her bewegen]: **1.** ⟨hat⟩ **a)** *nicht fest auf etw. stehen, nicht festsitzen [u. sich daher hin u. her bewegen]:* der Tisch, Schrank, Stuhl wackelt; der Pfosten saß zu locker und wackelte; seine Zähne wackeln; **b)** (ugs.) *sich schwankend, zitternd, bebend hin u. her bewegen:* wenn ein Lastwagen vorüberfuhr, wackelte das ganze Haus; sie lachte, daß ihre Lockenwickler wackelten. **2.** ⟨hat⟩ (ugs.) **a)** *rütteln:* an der Tür, am Zaun w.; **b)** *(mit etw.) eine hin u. her gehende Bewegung ausführen, etw. in eine hin u. her gehende Bewegung versetzen:* mit dem Kopf w.; er kann mit den Ohren w.; sie wackelte mit den Hüften. **3.** (ugs.) *sich mit unsicheren Bewegungen, schwankenden Schritten, watschelndem o. ä. Gang irgendwohin bewegen* ⟨ist⟩: der Alte ist über die Straße gewackelt. **4.** (ugs.) *wackelig* (3) *sein* ⟨hat⟩: sein Arbeitsplatz, seine Stellung wackelt; die Firma wackelt (*ist vom Bankrott bedroht*).
wacker [ˈvakɐ] ⟨Adj.⟩ [mhd. wacker, ahd. wacchar, zu ↑wekken] (veraltend): **1.** *rechtschaffen, ehrlich u. anständig; redlich:* -e Bürger; sich w. durchs Leben schlagen. **2.** *tüchtig, tapfer; sich frisch u. kraftvoll einsetzend:* w e Krieger, Soldaten; w. um etw. kämpfen; (heute meist scherzh., mit wohlwollendem Spott od. überlegen herablassend:) er ist ein -er Esser; er hat sich w. gehalten.
Wackerstein, der; -[e]s, -e (landsch.): *Wacke.*

wacklig: ↑wackelig.
Wad [vad], das; -s [engl. wad, H. u.]: *als weiche, lockere, auch schaumige Masse auftretendes Mineral, das braun abfärbt u. sehr leicht ist.*
Waddike [ˈvadɪkə], die; - [mniederd. waddeke] (nordd.): *Molke.*
Wade [ˈvaːdə], die; -, -n [mhd. wade, ahd. wado, eigtl. wohl = Krümmung (am Körper)]: *durch einen großen Muskel gebildete hintere Seite des Unterschenkels beim Menschen:* stramme, kräftige, runde, dicke, dünne -n; er hat einen Krampf in der W.
waden-, Waden-: ~**bein,** das: *äußerer, schwächerer der beiden vom Fuß bis zum Knie gehenden Knochen des Unterschenkels;* [2]*Fibula;* ~**hoch** ⟨Adj.; o. Steig.; nicht adv.⟩: *vom Fuß bis zur halben Wade reichend:* ein wadenhoher Stiefel; ~**krampf,** der: *Krampf* (1) *des Wadenmuskels;* ~**lang** ⟨Adj.; o. Steig.; nicht adv.⟩: *vom Oberkörper bis zu den halben Waden reichend:* ein -er Rock; ~**muskel,** der; ~**strumpf,** der: **1.** (veraltet) svw. ↑Kniestrumpf. **2.** (*zu bestimmten Trachten gehörender*) *das Bein vom Knöchel bis zur Wade bedeckender Strumpf ohne Füßling;* ~**wickel,** der: *das Fieber senkender, kalter bis lauwarmer Umschlag um die Wade.*
Wadi [ˈvaːdi], das; -s, -s [arab. wādī]: *(bes. in Nordafrika u. im Vorderen Orient) Flußbett in der Wüste, das nur bei heftigen Regenfällen Wasser führt.*
Wadschrajana [vadˌʃraˈjaːna], das; - [sanskr. vajrayāna = Diamantfahrzeug]: *durch mystische Lehren u. magische Praktiken gekennzeichnete Richtung des Buddhismus.* Vgl. Hinajana, Mahajana.
Waffe [ˈvafə], die; -, -n [geb. aus dem älteren, als Pl. od. Fem. Sing. aufgefaßten Waffen, mhd. wäfen(s.), ahd. waf(f)an(s.)]: **1. a)** *Gerät, Instrument, Vorrichtung als Mittel zum Angriff auf einen Gegner od. zur Verteidigung* (z. B. Hieb- od. Stichwaffe, Feuerwaffe): *eine gefährliche W.;* herkömmliche, konventionelle, atomare, nukleare, biologische -n; taktische (↑taktisch a) und strategische (↑strategisch) -n; leichte, schwere u. die -n ruhen (geh.; *die Kampfhandlungen sind unterbrochen*); -n tragen, führen, einsetzen; eine W. besitzen, bei sich haben; die W. *(den Revolver, das Gewehr)* einsatzbereit auf jmdn. richten; die -n niederlegen (geh.; *die Kampfhandlungen beenden*); die -n schweigen lassen (geh.; *die Kampfhandlungen beenden*); mit einer W. gut umgehen können; die Heimat mit der W. verteidigen; nach -n durchsuchen; er machte keinen Gebrauch von seiner W.; sie starrten von -n (geh.; *waren schwer bewaffnet*); Ü seine Schlagfertigkeit ist seine beste, stärkste W. *(Möglichkeit, sich durchzusetzen, sich zu wehren*); sie setzt die Naivität als W. ein (*als Mittel, etw. zu erreichen*); mit einem politischen Gegner die -n kreuzen (geh.; *sich mit ihm auseinandersetzen*); einem Gegner selbst die -n in die Hand geben (geh.; *ihm selbst Argumente liefern*); jmdn. mit seinen eigenen -n schlagen (geh.; *mit dessen eigenen Argumenten widerlegen*); mit geistigen -n, mit -n des Geistes (geh.; *mit Argumenten, Überzeugungskraft*) kämpfen; *** die -n strecken** (geh.: **1.** *sich dem Feind ergeben.* **2.** *sich geschlagen geben, aufgeben*); **unter [den] -n sein/stehen** (geh.; *zur kriegerischen Auseinandersetzung bereit sein*); **jmdn. zu den -n rufen** (geh.; veraltend; *zum Militärdienst einziehen*); **b)** ⟨o. Pl.⟩ *kurz für* ↑Waffengattung. **2.** ⟨Pl.⟩ (Jägerspr.) **a)** svw. ↑Gewaff (1); **b)** [1]*Klauen* (1 a) *der Wildkatze u. des Luchses;* **c)** *Krallen der Greifvögel.*
Waffel [ˈvafl̩], die; -, -n [(m)niederl. wafel, verw. mit ↑Wabe]: *flaches, süßes Gebäck, das auf beiden Seiten mit einem wabenförmigen Muster versehen ist:* -n backen.
Waffel-: ~**eisen,** das: *[elektrisch beheizbare] Form zum Backen von Waffeln;* ~**gewebe,** das: *Gewebe mit einem Muster in Form von Waben;* ~**muster,** das; ~**pikee,** das ⟨o. Steig.; nicht adv.⟩: ~gewebe; ~**stoff,** der: vgl. ~gewebe.
waffen-, Waffen-: ~**arm,** der (Fechten): *Arm, mit dem Säbel, das Degen, das Florett gehalten wird;* ~**arsenal,** das: *größere Sammlung, Lager von Waffen;* ~**besitz,** der: *unerlaubter W.,* dazu: ~**besitzkarte,** die (Amtsspr.): *behördliche Genehmigung für den Erwerb u. den Gebrauch von Schußwaffen;* ~**bruder,** der (geh.): *Kampfgefährte in einer militärischen Auseinandersetzung;* ~**brüderschaft,** die ⟨Pl. selten⟩ (geh.): *militärisches Verbündetsein; Kampfbündnis, -gemeinschaft;* ~**dienst,** der ⟨o. Pl.⟩ (veraltend): *Militärdienst, Wehrdienst;* ~**farbe** ⟨Adj.; o. Steig.; nicht adv.⟩ (veraltend): *wehrfähig;* ~**farbe,** die (Milit.): *Farbe des Kragenspiegels an einer Uniform, die die einzelnen Waffengattungen vonein-*

ander unterscheidet; ~**gang,** der (veraltend): *Kampf inner-halb einer kriegerischen Auseinandersetzung:* sich zum nächsten W. rüsten; ~**gattung,** die (Milit.): **1.** *durch bestimmte militärische Aufgaben u. entsprechende Ausrüstung mit Waffen u. Gerät gekennzeichneter Teil einer Truppengattung* (z. B. Panzertruppe). **2.** (früher) svw. ↑Truppengattung; ~**gefährte,** der (geh.): svw. ↑~bruder; ~**gewalt,** die ⟨o. Pl.⟩: *Gewaltanwendung unter Einsatz von Waffen:* etw. mit W. erzwingen; ~**händler,** der: *jmd., der mit Waffen handelt;* ~**kammer,** die (Milit.): *Raum, Aufbewahrungsort für Waffen;* ~**kunde,** die: *Lehre von den Waffen, bes. in ihrer historischen, kulturgeschichtlichen, technischen Entwicklung;* ~**lager,** das: vgl. ~arsenal; ~**lieferung,** die; ~**los** ⟨Adj.; o. Steig.; nicht adv.⟩: *ohne Waffen; unbewaffnet:* -er Dienst; -e Selbstverteidigung; ~**meister,** der (früher): *Unteroffizier od. Feldwebel (mit Spezialausbildung), der für die Instandhaltung von Waffen u. Gerät bei der Truppe verantwortlich war;* ~**platz,** der (schweiz.): *Truppenübungsplatz;* ~**recht,** das ⟨o. Pl.⟩: *Gesamtheit der gesetzlichen Bestimmungen für die Herstellung von Waffen, den Handel, Umgang o. ä. mit Waffen;* ~**rock,** der (veraltet): *Uniformjacke;* ~**ruhe,** die: *vorübergehende Einstellung von Kampfhandlungen;* ~**schein,** der: *behördliche Genehmigung zum Führen von Schußwaffen;* ~**schmied,** der (früher): *Schmied, der (bes. kunstvoll gearbeitete) Waffen herstellte;* ~**schmiede,** die (geh., veraltend): *Werk, Betrieb, in dem Waffen produziert werden;* ~**SS,** die (ns.): *bewaffnete Formationen der SS;* ~**starrend** ⟨Adj.; o. Steig.; nur attr.⟩ (geh.): *überaus stark, in bedrohlichem Maße mit Waffen ausgerüstet:* ein -es Heer, Volk; ~**stillstand,** der: *Einstellen von Kampfhandlungen (mit dem Ziel, den Krieg endgültig zu beenden):* einen W. [ab]schließen, erwirken, unterzeichnen; den W. einhalten, brechen, dazu: ~**stillstandsabkommen,** das, ~**stillstandslinie,** die, ~**stillstandsverhandlung,** die ⟨meist Pl.⟩; ~**student,** der: *Student einer schlagenden Verbindung,* dazu: ~**studentisch** ⟨Adj.; o. Steig.; nur attr.⟩: eine -e Korporation; ~**system,** das (Milit.): *aus der eigentlichen Waffe u. den zu ihrem Einsatz erforderlichen Ausrüstungen bestehendes militärisches Kampfmittel* (1); ~**tanz,** der: *(bes. bei Naturvölkern) von bewaffneten Männern ausgeführter Tanz;* ~**technik,** die: *Bereich der Technik, der sich mit der Entwicklung u. Bereitstellung von Waffen o. ä. befaßt,* dazu: ~**technisch** ⟨Adj.; o. Steig.; nicht präd.⟩; ~**träger,** der (Milit.): *Fahrzeug, das dazu dient, Waffen in die Reichweite des Gegners zu bringen;* ~**vergehen,** das: *gegen das Waffenrecht verstoßendes Vergehen.*

waffnen ['vafnən] ⟨sw. V.; hat⟩ [mhd. wāfenen, ahd. wāffanen] (veraltet): **1.** *mit Waffen ausrüsten.* **2.** ⟨w. + sich⟩ *sich wappnen.*

wäg [vɛːk] ⟨Adj.⟩ [mhd. wæge, eigtl. = das Übergewicht habend, zu: wäge, ↑Waage] (schweiz. geh., sonst veraltet): *gut, tüchtig:* ein w. war einer der -sten Männer.

wägbar ['vɛːkbaːɐ̯] ⟨Adj.; nicht adv.⟩ (selten): *so beschaffen, daß man es wägen* (2), *abschätzen kann:* eine kaum -e Sache; ⟨Abl.:⟩ **Wägbarkeit,** die; -.

wage-, Wage-: ~**hals,** der; -es, ...hälse [mniederd. wagehals, eigtl. = (ich) wage (den) Hals (= das Leben)] (veraltend): *waghalsiger Mensch,* dazu: ~**halsig** usw.: ↑waghalsig usw.; ~**mut,** der: *kühne, unerschrockene Art; Mut zum Risiko,* dazu: ~**mutig** ⟨Adj.⟩: *kühn, unerschrocken, verwegen; Mut zum Risiko besitzend:* ein -er Mensch; eine -e Tat, dazu: ~**mutigkeit,** die; -: *das Wagemutigsein, wagemutige Art;* ~**stück,** das (geh.): *großes Wagnis; wagemutiges, kühnes Unternehmen.*

Wägelchen ['vɛːɡəlçən] das; -s, -: ↑Wagen (1, 3).

wagen ['vaːɡn̩] ⟨sw. V.; hat⟩ /vgl. gewagt/ [mhd. wāgen, eigtl. = etw. in die Waage setzen, zu: wāge, ↑Waage]: **1.** *ohne die Gefahr, das Risiko zu scheuen, etw. tun, dessen Ausgang ungewiß ist; um jmds., einer Sache willen ein hohes Risiko eingehen, etw. aufs Spiel setzen:* viel, alles, manches, einen hohen Einsatz w.; für das Kind hat er sein Leben gewagt. **2. a)** *trotz der Möglichkeit eines Fehlschlages, Nachteils o. ä., des Herausbeschwörens einer Gefahr den Mut zu etw. haben; sich nicht scheuen, etw. zu tun:* einen Versuch, ein Experiment, ein Spiel, eine Wette w.; eine Bitte, eine Frage, eine Behauptung, einen Widerspruch w.; keinen Blick w.; kann man, soll man das w.?; ich wagte [es] nicht, ihn anzusprechen; niemand wagte *(traute sich),* ihm zu widersprechen; ich wage nicht zu behaupten *(bin durchaus nicht sicher),* daß alles richtig

ist; Spr wer nicht wagt, der nicht gewinnt; frisch gewagt ist halb gewonnen (↑gewinnen 1 b); **b)** ⟨w. + sich⟩ *den Mut haben, sich nicht scheuen, irgendwohin zu gehen, sich an einen bestimmten Ort zu begeben:* sie wagt sich abends nicht mehr auf die Straße, aus dem Haus; ich wagte mich kaum noch unter Menschen; Ü du wagst dich an eine schwierige Aufgabe, auf ein schwieriges Fachgebiet.

Wagen [-], der; -s, -, südd., österr. auch: Wägen ['vɛːɡn̩; mhd. wagen, ahd. wagan, eigtl. = das Sichbewegende, zu ↑bewegen]: **1.** ⟨Vkl. ↑Wägelchen⟩ **a)** *dem Transport von Personen od. Sachen dienendes, auf Rädern rollendes Fahrzeug, das mit einer Deichsel versehen ist u. von Zugtieren (bes. Pferden) gezogen wird:* ein kleiner, leichter, großer, schwerer, zwei-, vierrädriger, geschlossener, offener W.; der W. rollte über die Straße, holpert durch die Schlaglöcher; zwei Pferde zogen den W.; den W. mit Pferden bespannen, lenken, fahren; die Pferde an den, vor den W. spannen; auf dem W., in dem W. sitzen; auf den, in den W. steigen; *** **der Große W., der Kleine W.** (sww. der Große, der Kleine ↑¹Bär, aber eigtl. nur seine sieben hellsten Sterne, die einen Wagen mit Deichsel darstellen); **abwarten/sehen** o. ä., **wie der W. läuft** (ugs.; *abwarten, wie sich eine Sache entwickelt, was aus der Sache wird);* **jmdm. an den W. fahren/**(salopp:) **pinkeln/**(derb:) **pissen** (ugs.; ↑¹Karre 1 a); **sich nicht vor jmds. W. spannen lassen** (↑¹Karre 1 b); **b)** kurz für ↑Handwagen; **c)** kurz für ↑Kinderwagen; **d)** kurz für ↑Servierwagen. **2.** *von einer Lokomotive, einem Triebwagen gezogener Wagen als Teil einer auf Schienen laufenden Bahn:* ein vierachsiger W.; ein W. (Straßenbahnwagen) der Linie 8; der letzte W. *(Eisenbahnwagen)* ist entgleist; einen W. ankuppeln, anhängen, abkuppeln, abhängen; ein Zug mit 20 Wagen. **3.** ⟨Vkl. ↑Wägelchen⟩ *Auto, Kraftwagen (bes. Personenwagen):* ein sportlicher, eleganter, schnittiger W.; der W. läuft ruhig, liegt gut auf der Straße; sein W. geriet ins Schleudern, überschlug sich; sich einen neuen W. kaufen; einen großen, teuren W. fahren; seinen W. zur Reparatur, zur Inspektion bringen, waschen lassen; aus dem W. steigen; er ist viel mit dem W. unterwegs. **4.** (Technik) svw. ↑Schlitten (4): der W. der Schreibmaschine.

wägen ['vɛːɡn̩] ⟨st., seltener sw. V.; hat⟩ [1: mhd. wegen, ahd. wegan]: **1.** (Fachspr., sonst veraltet) *das Gewicht von etw. mit einer Waage bestimmen; wiegen:* die Rückstände genau wägen. **2.** (geh.) *genau prüfend bedenken; genau überlegend u. vergleichend prüfen, abschätzen, abwägen:* jmds. Worte, Äußerungen genau w.; Spr erst w., dann wagen! *(zuerst soll man überlegen, dann handeln).*

Wagen-: ~**achse,** die; ~**bauer,** der; -s, -: svw. ↑Stellmacher; ~**bühne,** die (Theater): vgl. Schiebebühne; ~**burg,** die (früher): *ringförmig aufgestellte Wagen u. Karren zur Verteidigung gegen einen angreifenden Feind;* ~**dach,** das: *durch eine meist horizontale Fläche gebildeter oberer Abschluß eines Wagens;* ~**deichsel,** die; ~**folge,** die: *Reihenfolge von Wagen (bes. eines Eisenbahnzuges);* ~**fond,** der; vgl. jmd., der den Triebwagen einer Bahn, bes. einer Straßenbahn, führt (8 a); ~**heber,** der: *Gerät, hydraulisch betriebene Vorrichtung zum Anheben eines Kraftfahrzeugs;* ~**kasten,** der: svw. ↑Kasten (7); ~**klasse,** die: **1.** *bes. durch die Art der Polsterung gekennzeichnete Klasse* (7 a) *bei Eisenbahnwagen:* ein Abteil der ersten, der zweiten W. **2.** svw. ↑Klasse (5 a); ~**kolonne,** die: *durch Kraftfahrzeuge gebildete Kolonne* (1 b); ~**korso,** der: svw. ↑Korso (1 a); ~**ladung,** die: vgl. ¹Ladung (1); ~**macher,** der: svw. ↑Stellmacher; ~**mitte,** die: *Mitte eines Straßenbahn-, Eisenbahnwagens:* bitte in die W. durchgehen; ~**park,** der: vgl. Fahrzeug-, Fuhrpark (1); ~**pferd,** das (veraltend): *kräftiges, zum Ziehen eines Wagens geeignetes Pferd (im Unterschied zum Reitpferd);* ~**pflege,** die: *Pflege (1 b) bes. eines Autos;* ~**plane,** die: *Plane über dem Laderaum eines [Last]wagens;* ~**rad,** das: *Rad eines [Pferde]wagens;* ~**reihe,** die: eine lange, endlose W.; ~**reinigung,** die: vgl. ~wäsche; ~**rennen,** das: *(in der Antike) bes. bei Festspielen ausgetragenes Rennen auf leichten, zweirädrigen, von Pferden gezogenen Wagen;* ~**schlag,** der (veraltend): svw. ↑Schlag (12); ~**schmiere,** die: *Schmiere (1 a) für die Räder eines Pferdewagens;* ~**spur,** die: **1.** *Spur der Räder eines Wagens;* **2.** svw. ↑Spur (6); ~**standgeld,** das; ~**tür,** die; ~**typ,** der: *Typ (4) bes. eines Autos;* ~**wäsche,** die: *Wäsche (3 b) bes. eines Autos.*

Wägeschein, der; -[e]s, -e (Fachspr.): *schriftlicher Nachweis, schriftliche Bestätigung des Gewichts einer Sache;* **Wäge-**

stück, das; -[e]s, -e (Fachspr.): *geeichtes Gewicht* (2), *mit dem etw. genau gewogen werden kann.*

Waggon [va'gõ:, va'gɔŋ, südd., österr.: va'go:n], der; -s, -s u. -e [va'go:nə; engl. waggon (später mit frz. Aussprache)]: *Wagen, bes. Güterwagen der Eisenbahn:* mit Fässern beladene -s; einen W. ankuppeln, anhängen; ein Güterzug mit dreißig -s; drei -s *(die Ladungen dreier Waggons)* Kohle; ⟨Zus.:⟩ **Waggonladung,** die: vgl. ¹Ladung (1); **waggonweise** ⟨Adv.⟩: *in mehreren, in vielen Waggons; Waggon für Waggon:* eine Fracht w. verladen.

waghalsig, (auch:) **waghalsig** [...halzıç] ⟨Adj.⟩: **a)** *Gefahren, Risiken nicht scheuend, sie oft in leichtsinniger Weise zu wenig beachtend; tollkühn, verwegen:* ein -er Mensch, Fahrer, Reiter; er ist, fährt sehr w.; **b)** ⟨meist attr.; nicht adv.⟩: *große Gefahren, Risiken in sich bergend; sehr risikoreich, gefährlich:* ein -es Unternehmen, Experiment; ⟨Abl.:⟩ **Waghalsigkeit,** (auch:) **Waghalsigkeit,** die: **1.** ⟨o. Pl.⟩ *das Waghalsigsein.* **2.** *waghalsige Handlung.*

Wagner [va:gnɐ], der; -s, - [mhd. wagener, ahd. waginari, zu ↑Wagen] (südd., österr., schweiz.): svw. ↑Stellmacher.

Wagnerianer [va:gnəˈrja:nɐ], der; -s, -: *Anhänger der Musik des dt. Komponisten R. Wagner (1813–1883).*

Wagnis ['va:knıs], das; -ses, -se [zu ↑wagen]: **a)** *gewagtes, riskantes Vorhaben:* ein unerhörtes, kühnes, gefährliches W.; ein W. unternehmen, versuchen; auf das Scheu vor jedem beruflichen W.; **b)** *Gefahr, Möglichkeit des Verlustes, des Schadens, des Nachteils, die mit einem Vorhaben verbunden ist:* ein großes W. auf sich nehmen, eingehen.

Wagon-Lit [vagõˈli:], der; -, Wagons-Lits [-; frz. wagon-lit, aus: wagon = Eisenbahnwagen u. lit = Bett]: *französische Bez. für Schlafwagen.*

Wägung, die; -, -en: *das Wägen.*

Wähe ['vɛ:ə], die; -, -n [H. u.] (südd., schweiz.): *flacher Kuchen mit süßem od. salzigem Belag.*

Wahhabit [vaha'bi:t], der; -en, -en [nach dem Gründer Muhammad Ibn Abd Al Wahhab (etwa 1703–1792)]: *Angehöriger einer puritanischen Sekte des Islams.*

Wahl [va:l], die; -, -en [mhd. wal(e), ahd. wala, zu ↑wählen]: **1.** ⟨o. Pl.⟩ *Möglichkeit der Entscheidung; das Sichentscheiden zwischen zwei od. mehreren Möglichkeiten:* das war eine schwere, schwierige, einfache W.; die W. ist nicht leicht, fiel ihm schwer; die W. steht dir frei; eine gute, richtige, kluge, schlechte W. treffen; endlich hat er seine W. getroffen *(hat es sich entschieden);* es liegt an dir, du hast die W. gelassen; es gibt, mir bleibt, ich habe keine andere W. *(ich bin gezwungen, ich muß so entscheiden);* die Freiheit der W. des Arbeitsplatzes; Das Mädchen deiner W. (geh.; *das du auserwählt hast)* ist recht fremdartig (Th. Mann, Hoheit 242); er ist recht geschickt, nicht zimperlich in der W. seiner Mittel *(im Einsetzen seiner Mittel);* dieses Kleid kam in die engere W., wurde von ihr in die engere W. gezogen *(kam für sie nach einer ersten Auswahl noch in Frage);* Sie gewinnen eine Reise nach Ihrer, nach eigener W. *(eine Reise, die Sie aussuchen, festlegen können);* er stand vor der W. *(Entscheidung, Alternative 1),* mitzufahren oder zu Hause zu arbeiten; Vor diese W. gestellt, ergab sich von Gierschke (H. Mann, Unrat 135); es stehen nur noch diese drei Dinge zur W. *(nur noch unter ihnen kann ausgewählt werden);* Spr wer die W. hat, hat die Qual; * **erste/zweite/dritte W.** (bes. Kaufmannsspr.; *erste, zweite, dritte Güteklasse, Qualitätsstufe).* **2. a)** *Abstimmung über die Berufung bestimmter Personen in bestimmte Ämter, Funktionen, über die Zusammensetzung bestimmter Gremien, Vertretungen, Körperschaften durch Stimmabgabe:* eine demokratische, geheime, unmittelbare, direkte, indirekte *(durch Wahlmänner zustandegekommene)* W.; freie -en; eine W. durch Stimmzettel, durch Handaufheben, durch Zuruf (Akklamation 2); die W. eines Präsidenten, eines Papstes, der Abgeordneten; die W. eines neuen Landtag; die -en verliefen ruhig; die W. wird angefochten, ist ungültig; -en ausschreiben; eine W. durchführen, vornehmen; der Ausgang der W. ist ungewiß; sich an, bei einer W. beteiligen; er ist zur W. berechtigt, geht zur W.; wir schreiten jetzt zur Wahl (geh.; *wählen jetzt);* **b)** ⟨o. Pl.⟩ *das Gewähltwerden, Berufung einer Person durch Abstimmung in ein bestimmtes Amt, zu einer bestimmten Funktion:* seine W. ist bestätigt worden; die W. ist auf ihn gefallen *(er wurde gewählt);* die W. zum Vertrauensmann ablehnen, annehmen; jmdm. zu seiner W. gratulieren; jmdn. zur W. vorschlagen; sich

zur W. aufstellen lassen; du mußt dich zur W. stellen; ⟨Zus.:⟩ ¹**Wahl-:** in Zus. mit Einwohnerbezeichnungen auftretendes Best., das ausdrückt, daß die im Grundwort angesprochene Person einen bestimmten, durch die Einwohnerbezeichnung gekennzeichneten Ort bzw. einen Landesteil od. ein Land zu ihrer Wahlheimat gemacht hat, z. B. Wahlberliner, Wahlfranzose.

wahl-, ²Wahl-: ~**akt,** der: *Vorgang einer Wahl* (2 a), *bes. der Abstimmung;* ~**alter,** das: *gesetzlich vorgeschriebenes Mindestalter für die Ausübung des aktiven u. passiven Wahlrechts;* ~**amt,** das (Amtsspr.): *im Zusammenhang mit einer Wahl* (2 a) *stehende, die Vorzüge eines Kandidaten, einer Partei hervorhebende Anzeige;* ~**aufruf,** der: *Aufruf, sich an einer Wahl* (2 a) *zu beteiligen;* ~**ausgang,** der: *auf den W. gespannt sein;* ~**ausschuß,** der: *für den Ablauf einer Wahl* (2 a), *das Auszählen der abgegebenen Stimmen u. ä. zuständiger Ausschuß;* ~**beeinflussung,** die: *unlautere Beeinflussung der Wähler bei einer Wahl* (2 a); ~**benachrichtigung,** die (Amtsspr.); ~**berechtigt** ⟨Adj.; o. Steig.; nicht adv.⟩: *die Wahlberechtigung besitzend:* -e Bürger; ⟨subst.:⟩ ~**berechtigte,** der u. die; -n, -n ⟨Dekl. ↑Abgeordnete⟩: *wahlberechtigte Person;* ~**berechtigung,** die: *Berechtigung, an einer Wahl* (2 a) *teilzunehmen;* ~**beteiligung,** die: *Beteiligung der wahlberechtigten Bürger an einer Wahl* (2 a): *eine hohe, geringe W.;* ~**bezirk,** der: *Bezirk eines Wahlkreises, mit jeweils einem Wahllokal;* ~**eltern** ⟨Pl.⟩ (österr.): svw. ↑Adoptiveltern; ~**erfolg,** der: *Erfolg bei einer Wahl* (2 a): *ein zufriedenstellendes, gutes, schlechtes W.;* ~**ergebnis,** das: *Ergebnis einer Wahl* (2 a): *ein zufriedenstellendes, gutes, schlechtes W.;* ~**essen,** das: *bei einer Gemeinschaftsverpflegung zum Auswählen angebotenes Gericht:* drei W. anbieten; ~**fach,** das: *Fach, das ein Schüler, Studierender frei wählen u. an dem er freiwillig teilnehmen kann;* ~**frei** ⟨Adj.; o. Steig.; nicht adv.⟩: *der eigenen Entscheidung u. Wahl für die Teilnahme anheimgestellt; fakultativ:* -e Fächer; -er Unterricht; Französisch und Geographie sind w.; ~**freiheit,** die ⟨o. Pl.⟩: *das Freisein in der Wahl (bes. eines Unterrichtsfaches);* ~**gang,** der: *Abstimmung, Stimmabgabe bei einer Wahl* (2 a): *bei der Wahl des Präsidenten waren mehrere Wahlgänge nötig; der neue Papst wurde gleich im ersten W. gewählt;* ~**geheimnis,** das ⟨o. Pl.⟩: *rechtlicher Grundsatz, der einem Wähler garantiert, daß seine Stimmabgabe bei einer Wahl* (2 a) *geheim bleibt, daß niemand Einblick erhält, wie er gewählt hat;* ~**geschenk,** das: *Zugeständnis eines Politikers, einer Partei an die Wähler vor einer Wahl* (2 a); ~**gesetz,** das: *Gesetz über die Durchführung von Wahlen* (2 a); ~**handlung,** die: vgl. ~akt; ~**heimat,** die: *Land, Ort, in dem sich jmd. niedergelassen hat u. sich zu Hause fühlt, ohne dort geboren od. aufgewachsen zu sein:* Frankreich, Frankfurt ist zu seiner W. geworden; vgl. ¹Wahl-; ~**helfer,** der: *jmd., der sich als Helfer im Wahlkampf für eine Partei, einen Politiker einsetzt;* ~**hilfe,** die: *für eine Partei, einen Politiker im Wahlkampf geleistete Hilfe;* ~**jahr,** das: *Jahr, in dem eine für ein Land wichtige Wahl* (2 a) *stattfindet;* ~**kabine,** die: *abgeteilter kleiner Raum in einem Wahllokal, in dem jeder Wähler einzeln seinen Stimmzettel unbeobachtet ausfüllen kann;* ~**kaisertum,** das: vgl. ~monarchie; ~**kampagne,** die: vgl. ~kampf; ~**kampf,** der: *politische Auseinandersetzung von Parteien vor einer Wahl* (2 a), *die vor allem der Werbung um die Stimmen der Wähler dient:* den W. eröffnen; die heiße Phase *(der letzte, durch harte Auseinandersetzungen geprägte Teil)* des -s; ~**kind,** das (österr.): svw. ↑Adoptivkind; ~**königtum,** das: vgl. ~monarchie; ~**kreis,** der (Amtsspr.): *Teil eines größeren Gebietes, in dem eine Wahl* (2 a) *eines Parlaments stattfindet u. dessen Wahlberechtigte jeweils eine bestimmte Zahl von Abgeordneten wählen;* ~**leiter,** der: *jmd., der als Vorsitzender eines Wahlausschusses die Durchführung einer Wahl* (2 a) *leitet u. für deren ordnungsgemäßen Ablauf verantwortlich ist;* ~**liste,** die: *Verzeichnis der Kandidaten, die für eine Wahl* (2 a) *aufgestellt sind;* ~**lokal,** das: *Raum, in dem die Wahlberechtigten [eines Wahlbezirks] ihre Stimme abgeben können;* ~**lokomotive,** die (Jargon): *Kandidat bei einer Wahl* (2 a), *der als besonders zugkräftig gilt u. von seiner Partei im Wahlkampf stark eingesetzt, in den Vordergrund gestellt wird;* ~**los** ⟨Adj.; o. Steig.; nicht präd.⟩: *in oft gedankenloser, unüberlegter Weise ohne bestimmte Ordnung, Reihenfolge, Auswahl o. ä. verfahrend, nicht nach einem durchdachten Prinzip vorgehend:* eine -e Aufeinanderfolge; er trank alles w. durcheinander; etw. w. irgendwo herausgreifen; ~**mann,** der ⟨Pl.

-männer; meist Pl.⟩: *von Wahlberechtigten in ein Gremium gewählte Person, das seinerseits den od. die Kandidaten für ein politisches Amt wählt;* ~**modus,** der: *die Durchführung einer Wahl* (2 a) *regelnder Modus* (1 a); ~**monarchie,** die: *Monarchie, bei der der Monarch durch eine Wahl* (2 a) *bestimmt wird;* ~**niederlage,** die: *Niederlage bei einer Wahl* (2 a); ~**organ,** das: *der Vorbereitung, Leitung u. Durchführung einer Wahl* (2 a) *dienendes Verwaltungsorgan (wie Wahlausschuß, Wahlvorstand);* ~**parole,** die: *auf eine bevorstehende Wahl* (2 a) *zielende, im Wahlkampf benutzte Parole* (1) *einer Partei, eines Kandidaten;* ~**party,** die: *Party, die eine Partei nach einem Wahlsieg feiert;* ~**periode,** die: *Zeitraum, für den ein Gremium, eine Körperschaft, eine Person in ein Amt gewählt wird;* ~**pflicht,** die: *gesetzlich festgelegte Pflicht zur Teilnahme an bestimmten Wahlen* (2 a); ~**plakat,** das: vgl. ~**programm,** das: *Programm* (3) *einer Partei für eine Wahl* (2 a); ~**propaganda,** die: vgl. ~parole; ~**raum,** der: vgl. ~lokal; ~**recht,** das ⟨o. Pl.⟩: **1.** *gesetzlich festgelegtes Recht einer Person zur Teilnahme an einer Wahl:* gleiches W. *für alle Bürger; aktives W. (das Recht, bei einer Wahl* 2 a *zu wählen); passives W. (das Recht, bei einer Wahl* 2 a *sich wählen zu lassen);* sein W. nutzen, ausüben; von seinem W. Gebrauch machen. **2.** *Gesamtheit aller rechtlichen Vorschriften zur Durchführung einer Wahl* (2 a): das demokratische W.; ~**rede,** die: *im Wahlkampf gehaltene Rede;* ~**redner,** der: *jmd., der eine Wahlrede hält;* ~**resultat,** das: svw. ↑~ergebnis; ~**schein,** der (Amtsspr.): *zur Teilnahme an einer Wahl* (2 a) *berechtigende amtliche Bescheinigung, die bes. für eine Briefwahl ausgestellt wird,* dazu: ~**scheinantrag,** der (Amtsspr.); ~**schlacht,** die (emotional): vgl. ~schlappe; ~**schlappe,** die: vgl. ~niederlage; ~**schule,** die: *Schule, die eine über die gesetzliche Schulpflicht hinausgehende Ausbildung ermöglicht* (z. B. Gymnasium, Realschule, Fachschule); ~**sieg,** der: *Sieg bei einer Wahl* (2 a); ~**slogan,** der: vgl. ~parole; ~**sonntag,** der: vgl. ~tag; ~**spruch,** der: *prägnant formulierter, einprägsamer Ausspruch, Satz, von dem sich jmd. leiten läßt; Motto* (a), *Devise:* „Das Leben lieben" war sein W.; ~**system,** das: vgl. ~modus; ~**tag,** der: *Tag einer Wahl* (2 a); ~**taktik,** die: die W. einer Partei, dazu: ~**taktisch** ⟨Adj.; o. Steig.; nicht präd.⟩: -e Überlegungen; ~**urne,** die: svw. ↑Urne (2); ~**veranstaltung,** die: *Veranstaltung im Wahlkampf;* ~**verfahren,** das: vgl. ~modus; ~**vergehen,** das: *Verletzung der rechtlichen Vorschriften über Wahlen* (2 a); ~**verhalten,** das (Soziol.): *Verhalten in einer Situation, die eine Entscheidung (bes. in einer Konfliktsituation) erfordert;* ~**versammlung,** die: vgl. ~veranstaltung; ~**versprechen,** das: vgl. ↑~schenk; ~**verteidiger,** der (jur.): *Verteidiger, den sich ein Angeklagter in einem Strafverfahren selbst gewählt hat (im Unterschied zu einem Pflichtverteidiger); Vertrauensanwalt;* ~**verwandt** ⟨Adj.; o. Steig.; nicht adv.⟩ (bildungsspr.): *Wahlverwandtschaft aufweisend, davon zeugend:* -e Menschen, Seelen; sich w. fühlen; ~**verwandtschaft,** die (bildungsspr.): *das Sichverbunden-, Sichangezogenfühlen auf Grund geistig-seelischer Übereinstimmung, ähnlicher Wesensart;* ~**vorschlag,** der: *Vorschlag, jmdn. als Kandidaten für eine Wahl* (2 a) *aufzustellen;* ~**vorstand,** der: *Wahlausschuß in einem Wahlbezirk;* ~**vorsteher,** der: *Leiter eines Wahlvorstandes;* ~**weise** ⟨Adv.⟩: *nach eigener Wahl, eigenem Ermessen:* das Modell ist w. in Rot, Grün oder Gelb zu haben; ~**werber,** der (österr.): *für eine Wahl* (2 a) *aufgestellter Kandidat;* ~**zelle,** die: svw. ↑~kabine; ~**zettel,** der: svw. ↑Stimmzettel; ~**zuckerl,** das (österr. ugs.): svw. ↑~geschenk.

wählbar [ˈvɛːlbaːɐ̯] ⟨Adj.; o. Steig.; nicht adv.⟩: **1.** *berechtigt, bei einer Wahl* (2 a) *gewählt zu werden:* jeder Staatsbürger ist von einem bestimmten Lebensjahr an w. **2.** (selten) *zur Auswahl stehend; ausgewählt werden könnend:* unter mehreren -en Farben aussuchen; w. für Rot; ⟨Abl.:⟩ **Wählbarkeit,** die; -; **wählen** [ˈvɛːlən] ⟨sw. V.; hat⟩ /vgl. gewählt/ [mhd. weln, ahd. wellan, verw. mit ↑wollen]: **1. a)** *sich unter zwei od. mehreren Möglichkeiten für jmdn., etw. entscheiden:* einen Stoff für ein Kleid, ein Buch als Geschenk w.; welche Farbe hast du gewählt?; ein Gericht auf der Speisekarte w.; ich habe mir ihn zum Vorbild gewählt; den günstigsten Zeitpunkt, den falschen Augenblick für etw. w. *(etw. zum günstigsten Zeitpunkt, im falschen Augenblick tun);* das kleinere Übel w. *(in Kauf nehmen, weil man sich vor dem größeren noch mehr scheut);* er pflegt seine Worte genau zu w. *(pflegt genau zu überlegen,*

was er sagt); er konnte w., ob er heute oder erst morgen fahren wollte; ⟨auch ohne Akk.-Obj.:⟩ der Ober fragte, ob wir schon gewählt *(uns für ein Gericht entschieden)* hätten; **b)** *unter zwei od. mehreren Möglichkeiten die Entscheidung für jmdn., etw. prüfend, abwägend, vergleichend suchen:* in solchen Fällen heißt es gut, sorgfältig, klug w.; er wählte lange, bis er sich entschied; er konnte unter mehreren, nur zwischen zwei Möglichkeiten w. **2.** *beim Telefon durch Drehen der Wählscheibe bzw. Drücken der Tasten mit den entsprechenden Ziffern die Telefonnummer eines anderen Teilnehmers zusammensetzen, um eine Verbindung herzustellen:* welche Nummer muß ich w.?; ich ... hob ... ab und wählte die Zentrale (Simmel, Stoff 102); ⟨auch ohne Akk.-Obj.:⟩ du darfst erst w., wenn das richtige Zeichen ertönt. **3. a)** *sich durch Abgeben seiner Stimme* (6 a) *bei einer Wahl* (2 a) *für jmdn., etw. entscheiden; durch Wahl* (2 a) *bestimmen:* einen Präsidenten, Abgeordnete, ein neues Parlament, den Landtag w.; heute wird der neue Vorstand gewählt; wen, welche Partei, welche Liste hast du gewählt?; jmdn. in einen Ausschuß, zum Vorsitzenden w.; er ist auf Zeit gewählt; eine demokratisch gewählte Volksvertretung; **b)** *bei einer Wahl* (2 a) *seine Stimme abgeben; zur Wahl* (2 a) *gehen:* noch nicht w. dürfen; hast du schon gewählt?; morgen gehen wir alle w. *(zur Wahl);* er wählt konservativ *(gibt seine Stimme für eine konservative Partei ab);* ⟨Abl.:⟩ **Wähler,** der; -s, - [mhd. welære]: *jmd., der die Berechtigung hat, an einer Wahl* (2 a) *teilzunehmen, an einer Wahl* (2 a) *teilnimmt:* die W. haben entschieden; die W. für sich gewinnen; um die Gunst der W. kämpfen.

Wähler-: ~**auftrag,** der: **1.** *durch das Wahlergebnis bes. einer Partei signalisierter Auftrag, die [neue] Regierung zu stellen.* **2.** (DDR) *Mandat* (1 b); ~**gruppe,** die: *Gruppierung innerhalb der Wählerschaft;* ~**initiative,** die: **1.** *Initiative (einer Wählergruppe), mit der bestimmte parteipolitische Ziele, bes. die Beeinflussung des Ausgangs einer Wahl* (2 a), *verfolgt werden; vgl. Bürgerinitiative.* **2.** *Wählergruppe, die eine Wählerinitiative* (1) *entwickelt;* es haben sich mehrere -n gebildet; ~**liste,** die: vgl. ~verzeichnis; ~**scheibe,** die: vgl. ~scheibe; ~**schicht,** die: vgl. ~gruppe; ~**stimme,** die: svw. ↑Stimme (6 a); ~**vereinigung,** die: *Vereinigung von Wahlberechtigten, die bei einer Wahl* (2 a) *Kandidaten aufstellt, einen für eine Partei gebunden ist;* ~**verhalten,** das: *Verhalten der Wähler bei einer Wahl* (2 a), *die Art, wie sie wählen;* ~**vertreter,** der (DDR): *von den Wählern der Wahlkreise gewählter Vertreter;* ~**verzeichnis,** das (Amtsspr.): *Verzeichnis der Wahlberechtigten in einem Wahlbezirk, das von der jeweiligen Gemeinde angelegt wird;* ~**wille,** der: *die Koalition bezw einzelnen Parteien entspricht dem -n, bedeutet eine Verfälschung des -ns.*

wählerisch ⟨Adj.; nicht adv.⟩ [zu ↑wählen]: *besondere Ansprüche stellend, nicht leicht zufriedenzustellen; anspruchsvoll:* -e Käufer, Kunden; er ist im Essen, in allem sehr w.; er ist in seinen Bekannten keinen Wert auf hohes Niveau); er war in seiner Ausdrucksweise nicht gerade w. *(hat sich ziemlich derb, kräftig ausgedrückt);* **Wählerschaft,** die; -, -en ⟨Pl. selten⟩: *Gesamtheit von Wählern, Wahlberechtigten.* **wählig** [ˈvɛːlɪç] ⟨Adj.⟩ [mniederd. welich = wählig, asächs. welag = wohlhabend] (landsch.): **1.** *gut bei Kräften, gesund:* ein kräftiger, -er Junge. **2.** *munter, ausgelassen, übermütig:* ⟨Abl.:⟩ **Wähligkeit,** die; - (landsch.).

Wählscheibe, die; -, -n: *über die kreisförmig angeordnete Zahlenskala des Telefonapparates angebrachte drehbare, runde Scheibe mit Löchern, mit deren Hilfe die Telefonnummer eines Teilnehmers gewählt wird; Nummernscheibe.*

Wahn [vaːn], der; -[e]s [mhd., ahd. wān = Meinung; Hoffnung; falsche Vorstellung]: **1.** (geh.) *Einbildung, irrige Annahme; falsche Vorstellung, die sich bei jmdm. festgesetzt hat:* ein kurzer, schöner, eitler W.; er ist in dem W. befangen, in dem W., er sei zu Außergewöhnlichem bestimmt; sie ließ ihn in diesem W. **2.** (bes. Med.) *krankhafte, in der realen Umwelt nicht zu begründende zwanghafte Einbildung; Manie* (1).

wahn-, Wahn-: ~**bild,** das, ~**gebilde,** das, ~**idee,** die; vgl. ~vorstellung; ~**kante,** die [zu veraltet wahn = mangelhaft, (Holzverarb. landsch.):] *Waldkante,* dazu: ~**kantig** ⟨Adj.; o. Steig.; nicht adv.⟩ [zu veraltet wahn = mangelhaft] (landsch.): *mißge-*

staltet *häßlich:* ein -es Kind; ~**sinn,** der ⟨o. Pl.⟩ [rück-
geb. aus ↑~sinnig]: **1.** *krankhafte Verwirrtheit im Denken
u. Handeln; Gestörtheit der geistig-seelischen Funktionen;
Geistesgestörtheit:* der W. ist in dieser Familie erblich;
er verfiel dem W., verfiel in W. **2.** (ugs.) *großer Unsinn*
(2), *sehr unvernünftiges, unsinniges Denken, Verhalten, Han-
deln; grenzenlose Unvernunft:* es ist doch heller, purer,
reiner W., so etw. zu tun; das ist ja W.!; schon der Gedanke
daran wäre W.; einen solchen W. mache ich nicht mit;
~**sinnig** ⟨Adj.⟩ [Analogiebildung zu ↑~witzig]: **1.** ⟨o.
Steig.; nicht adv.⟩ *an Wahnsinn* (1) *leidend; von Wahnsinn
zeugend, in seinen geistig-seelischen Funktionen gestört:* ein
-er Mensch; -e Taten, Blicke; ein -es Lachen; er ist w.
geworden; er gebärdete sich wie w.; (oft übertreibend:)
du bist ja w. (ugs.; *nicht recht bei Verstand*); bei diesem
Lärm kann man ja w. werden (ugs.; *der Lärm ist unerträg-
lich*); du machst mich noch w. (ugs.; *bringst mich noch
um den Verstand*); ich werde w.! *(das ist ja höchst erstaun-
lich, verwunderlich!);* **wie w.** (ugs.; ↑verrückt 1). **2.** ⟨nicht
adv.⟩ (ugs.) *ganz unsinnig, unvernünftig:* ein -es Unterneh-
men, Unterfangen; dieser Plan ist doch w.; ⟨subst.:⟩ so
etwas Wahnsinniges! **3.** (ugs.) **a)** ⟨nicht adv.⟩ *übermäßig
groß, stark, heftig, intensiv:* sie hatte -e Angst, bekam
einen -en Schreck; es war eine -e Mühe; ich habe einen
-en Hunger, Durst; in einem -en Tempo in die Kurve
gehen; **b)** ⟨intensivierend bei Adj. u. Verben⟩ *sehr, überaus,
in höchstem Maße⟩* eine w. hohe Summe; w. jung, w.
reich sein; das ist ja w. interessant; ich habe w. viel zu
tun, muß noch w. arbeiten; sich w. lieben, über etw. freuen;
⟨subst. zu 1:⟩ ~**sinnige,** der u. die; -n, -n ⟨Dekl. ↑Abgeordne-
te⟩; ~**sinnigwerden,** das; -s bes. in der Fügung **das/es ist
[ja] zum W.** (ugs., emotional übertreibend; ↑Verrücktwer-
den); ~**sinnsanfall,** der: *Anfall von Wahnsinn* (1); ~**sinnsidee,**
die: *völlig irrige, abwegige Idee;* ~**sinnstat,** die: *im Wahnsinn*
(1), *in einem Wahnsinnsanfall begangene Tat:* dieser Mord
war eine W.; ~**vorstellung,** die: *krankhafte, in der realen
Umwelt nicht zu begründende zwanghafte Vorstellung, Idee:*
unter -en leiden; Ü das ist ja eine W. *(Wahnsinnsidee).*
~**witz,** der ⟨o. Pl.⟩ [zu mhd. wanwiz, ahd. wanawizzi =
wahnwitzig, aus mhd., ahd. wan = mangelhaft, leer u.
↑Witz, also eigtl. = keinen Verstand aufweisend]: *völliger
Unsinn* (2); *abwegiges, unvernünftiges, oft auch gefährliches
Verhalten, Handeln; Wahnsinn* (2); *Irrwitz,* dazu: ~**witzig**
⟨Adj.⟩: **1.** ⟨nicht adv.⟩ *völlig unsinnig, in höchstem Maße
unvernünftig [u. gefährlich]; irrwitzig.* **2.** (seltener) svw.
↑~sinnig (3).
wähnen ['vɛ:nən] ⟨sw. V.; hat⟩ [mhd. wænen, ahd. wān(n)en,
zu ↑Wahn] (geh.): **a)** *irrigerweise annehmen:* er wähnte,
die Sache sei längst erledigt; **b)** *(irrigerweise) annehmen,
daß es sich mit jmdm., einer Sache in bestimmter Weise
verhält:* er wähnte sich unbeobachtet; sie hatten ihn längst
tot gewähnt; ich wähnte dich auf Reisen, in Rom.
wahnhaft ⟨Adj.; -er, -este; nicht adv.⟩: *nicht der Wirklichkeit
entsprechend, auf einem Wahn* (2) *beruhend, paranoid:* -e
Vorstellungen; ⟨Abl.:⟩ **Wahnhaftigkeit,** die; -.
Wahnsinns- (ugs., meist emotional; kennzeichnet das große
Ausmaß, die hohe Intensität, die außergewöhnliche, Er-
staunen, oft Empörung hervorrufende Art, Größe, Stärke
o. ä. der betreffenden Sache): ~**arbeit,** die ⟨o. Pl.⟩; ~**hitze,**
die; ~**kälte,** die; ~**preis,** der; ~**summe,** die.
wahr [va:ɐ̯] ⟨Adj.; Steig. selten; nicht adv.⟩ [mhd., ahd.
wār, eigtl. = vertrauenswert]: **1. a)** *mit der Wirklichkeit
übereinstimmend; der Wahrheit, Wirklichkeit, den Tatsa-
chen entsprechend; wirklich geschehen, nicht erdichtet, er-
funden o. ä.:* eine -e Geschichte, Begebenheit; seine Worte
sind w.; was er gesagt hat, kann gar nicht w. sein; das
ist nur zu w. *(leider ist es wirklich so!);* davon ist kein
Wort w. *(es stimmt alles nicht);* das ist alles nicht w.
(ist gelogen, erfunden); (bekräftigende Ausrufe:) wie w.!,
sehr w.!; (in einer bekräftigenden Frageformel:) ist das w.?,
du gehst doch mit?; (Ausruf des höchsten Erstaunens,
des Entsetzens, der Entrüstung:) das kann, darf [doch]
nicht w. sein!; etw. für w. halten; er hat sein Drohung,
sein Versprechen w. gemacht *(in die Tat umgesetzt);* (in
bestimmten formelhaften Bekräftigungen:) so w. ich hier
stehe!, so w. ich lebe! *(ganz bestimmt);* so w. mir Gott
helfe! (Schwurformel); R was w. ist, muß w. bleiben; das
ist schon gar nicht mehr w. (ugs.; *ist schon sehr lange
her*); ⟨subst.:⟩ an der Sache ist etwas Wahres; **b)** ⟨nur
attr.⟩ *tatsächlich, wirklich:* der -e Täter ist unbekannt;

das ist nicht der -e Grund, das -e Motiv; seine -en Gefühle,
sein -es Ich nicht erkennen lassen. **2. a)** (geh.) *echt* (1 c),
aufrichtig; seinen Namen verdienend: eine -e Freundschaft,
Liebe; er ist ein -er Freund; **b)** ⟨nur attr.⟩ *richtig* (I 3 a),
nicht nur dem Schein nach: das ist -e Kunst, -e Kultur;
⟨subst.:⟩ das ist das einzig Wahre (ugs.; *das allein Richtige*).
3. ⟨nur attr.⟩ *(bekräftigt das im Subst. Genannte) regel-
recht; ordentlich; sehr groß:* ein -es Wunder; es war eine
-e Lust; ein -er Sturm auf die Geschäfte setzte ein; die
Blumen sind eine -e Pracht.
wahr-, Wahr-: ~**haben** in der Verbindung **etw., es nicht
w. wollen** *(sich etw. nicht eingestehen, vor sich selbst od.
vor anderen nicht zugeben können);* er wollte nicht w.,
daß er sich getäuscht hatte; ~**nehmbar** [-ne:mba:ɐ̯] ⟨Adj.;
o. Steig.; nicht adv.⟩: *so beschaffen, daß es wahrgenommen
werden kann:* ein kaum -es Geräusch; etw. ist deutlich
w., dazu: ~**nehmbarkeit,** die; -; ~**nehmen** ⟨st. V.; hat⟩:
1. *(als Sinneseindruck) aufnehmen; bemerken, gewahren:*
ein Geräusch, einen Geruch, einen Lichtschein [deutlich]
w.; er hat jede Veränderung wahrgenommen; etw. an
jmdm. w. *(feststellen);* er hatte so fest geschlafen, daß
er nichts wahrgenommen *(gemerkt)* hatte. **2. a)** *etw., was
sich (als Möglichkeit o. ä.) anbietet, nutzen, ausnutzen:*
eine Gelegenheit, seinen Vorteil w.; eine Chance w.; **b)**
(bes. Amtsdt.) *sich [stellvertretend] um etw. kümmern [was
einen anderen betrifft]:* jmds. Angelegenheiten, Interessen
w. *(vertreten);* einen Termin w. *(bes. jur.; bei etw. anwesend
sein);* eine Frist w. *(einhalten);* eine Aufgabe w. *(überneh-
men),* dazu: ~**nehmung,** die; -, -en: **1.** *das Wahrnehmen*
(1): sinnliche -en *(Sinneswahrnehmungen);* die W. eines
Geruchs, Geräuschs; es ist eine häufige W. *(etwas häufig
Festzustellendes),* daß ...; eine W. machen *(etw. wahrneh-
men, bemerken).* **2.** *das Wahrnehmen* (2): jmdn. mit der
W. seiner Geschäfte betrauen; die W. eines Termins; die
W. seiner Interessen (Amtsdt.; *indem man seine Interessen
wahrnimmt),* dazu: ~**nehmungsfähigkeit,** die; vgl. Wahr-
nehmungsvermögen; ~**nehmungsvermögen,** das ⟨o. Pl.⟩:
Fähigkeit der Wahrnehmung (1); vgl. Mantik; ~**sagekunst,** die:
↑**sagen** ⟨sw. V.; wahrsagte/sagte wahr, hat gewahrsagt/
wahrgesagt⟩: *über verborgene od. zukünftige Dinge mit Hilfe
bestimmter (auf Aberglauben od. Schwindel beruhender)
Praktiken Vorhersagen machen:* aus den Karten, dem Kaf-
feesatz w.; sich von jmdm. aus den Handlinien w. lassen;
⟨mit Akk.-Obj.:⟩ jmdm. die Zukunft w., dazu: ~**sager,**
der; -s, -: *männliche Person, die wahrsagt:* ich bin doch
kein W. *(kein Prophet* 1); ~**sagerei** [-za:gə'rai̯], die; -, -en
(abwertend): **1.** ⟨o. Pl.⟩ *das Wahrsagen:* an die W. glauben.
2. *wahrsagende Äußerung,* ~**sagerin,** die; -, -nen: w. Form
zu ↑~sager; ~**sagung,** die; -, -en ⟨o. Pl.⟩: **1.** *das Wahrsagen.*
2. *das Vorhergesagte, Prophezeite;* ~**schau**! (seemännischer
Warnruf): *Vorsicht!,* ~**schauen** ⟨sw. V.): wahrschaute, hat
gewahrschaut⟩ [mniederd. warschouwen, zu asächs., ahd.
wara, ↑wahren] (Seemannsspr.): *auf eine Gefahr aufmerk-
sam machen;* ~**schauer,** der (Seemannsspr.): *jmd., der wahr-
schaut;* ~**schauung** usw.; ~**spruch,** der
(Rechtsspr. veraltet): *Urteil/sspruch);* ~**traum,** der (Pa-
rapsych.): *Traum* (1), *dessen Inhalt auf zukünftige, meist
Angst erregende Geschehnisse hinweist;* ~**zeichen,** das [mhd.
warzeichen, zu veraltet Wahr (↑wahren), also eigtl. =
Zeichen, das auf etw. aufmerksam macht]: *etw., was als
Erkennungszeichen, als Sinnbild für eine bestimmte Sache, Kennzei-
chen einer Stadt, einer Landschaft:* das Brandenburger Tor
ist das W. Berlins.
wahren ['va:rən] ⟨sw. V.; hat⟩ [mhd. war(e)n, ahd. biwa-
rōn, zu veraltet Wahr (mhd. war, ahd. wara) = Aufmerk-
samkeit, also eigtl. = beachten] (geh.): **a)** *etw., bes. einen
bestimmten Zustand, ein bestimmtes Verhalten o. ä., auf-
rechterhalten, nicht verändern; bewahren (3):* die Neutrali-
tät, Distanz, den Abstand w.; den Schein w. *(eine Täu-
schung aufrechterhalten);* Stillschweigen w. *(nicht über etw.
sprechen);* die Form w. *(nicht gegen die Umgangsformen
verstoßen);* ein Geheimnis w. *(nicht preisgeben);* seinen
guten Ruf, seine Würde w.; **b)** *nicht antasten lassen; verteidi-
gen:* seine Rechte, Interessen, seinen Vorteil w.
währen ['vɛ:rən] ⟨sw. V.; hat⟩ [mhd. wern, ahd. werēn]
(geh.): *eine gewisse Zeit bestehen, andauern,* ↑**dauern**
(1); *anhalten* (3): das Fest währte bis tief in die Nacht;
ein lange währender Prozeß; ⟨auch unpers.:⟩ es währte
nicht lange, da erschien sie wieder; Spr ehrlich währt am
längsten; was lange währt, wird endlich gut; **während**

['wɛ:rənt; urspr. 1. Part. von ↑**während**]: **I.** ⟨Konj.⟩ **1.** (zeitlich) leitet einen Gliedsatz ein, der die Gleichzeitigkeit mit dem im Hauptsatz beschriebenen Vorgang bezeichnet; *in der Zeit als:* w. sie verreist waren, hat man bei ihnen eingebrochen. **2.** (adversativ) drückt die Gegensätzlichkeit zweier Vorgänge aus; *indes; wohingegen:* w. die einen sich über die Geschenke freuten, waren die anderen eher enttäuscht. **II.** ⟨Präp. mit Gen.⟩ bezeichnet eine Zeitdauer, in deren Verlauf etwas stattfindet, sich ereignet o. ä.; *im [Verlauf von]:* w. des Krieges lebten sie im Ausland; w. dreier Jahre verbrachten sie den Urlaub in Sylt; ⟨veraltet od. ugs. auch mit Dativ:⟩ w. dem Essen darfst du nicht sprechen; ⟨nur schweiz. in Verbindung mit „dauern":⟩ die Veranstaltung dauert nur w. einiger Stunden *(einige Stunden lang);* ⟨mit Dativ, wenn bei einem stark gebeugten Subst. im Pl. der Gen. formal nicht zu erkennen ist od. wenn ein weiteres stark gebeugtes Subst. im Gen. Sing. hinzutritt:⟩ w. fünf Jahren; w. dem Bericht des Vorstandes; ⟨Zus.:⟩ **währenddem** ⟨Adv.⟩ (ugs.): *währenddessen;* **währenddes, währenddessen** ⟨Adv.⟩: *während dieser Zeit; zur gleichen Zeit; unterdessen:* sie müsse eine Besorgung machen, w. sollten wir auf die Klingel achten/wir sollten w. auf die Klingel achten.

Wahrer, der; -s, - (geh.): *jmd., der etw. wahrt (b), für die Erhaltung, den Bestand von etw. Sorge trägt.*

wahrhaft [mhd., ahd. wârhaft, zu ↑**wahr**] ⟨Adj.; o. Steig.⟩ (geh.): *echt* (1 c), *wirklich:* ein -er Freund; -e Tugend, Bescheidenheit; die -e *(tatsächliche)* Bedeutung der Sache; er ist ein w. gebildeter Mensch; ⟨Abl.:⟩ **wahrhaftig** [-'haftɪç] ⟨Adj.⟩: **1.** ⟨nicht adv.⟩ (geh.) *wahr, von einem Streben nach Wahrheit erfüllt:* er ist ein -er Mensch; w. sein; (bibl.:) Gott ist w., ist ein -er Gott *(ist die Wahrheit selbst);* (Ausruf des Erstaunens, des Entsetzens o. ä.:) -er Gott! (als Bekräftigungsformel:) ich habe -en Gott[e]s nicht gelogen. **2.** ⟨nur adv.⟩ bekräftigt eine Aussage; *in der Tat; wirklich* (II); *tatsächlich:* das ist w. ein Unterschied; er dachte doch w. *(allen Ernstes),* er könne das so machen; ich habe es wirklich und w. *(ganz bestimmt)* nicht getan; ⟨Abl. zu 1:⟩ **Wahrhaftigkeit,** die; - (geh.): *das Wahrhaftigsein;* **Wahrheit,** die; -, -en [mhd., ahd. wârheit]: **1. a)** ⟨o. Pl.⟩ *das Wahrsein; die Übereinstimmung einer Aussage mit der Sache, über die sie gemacht wird; Richtigkeit:* die W. einer Aussage, einer Behauptung anzweifeln; **b)** *der wirkliche, wahre Sachverhalt, Tatbestand:* die halbe, ganze, volle W.; das ist die reine, lautere W.; das ist die nackte *(unverhüllte)* W. (LÜ von lat. nūda vēritās); eine traurige, bittere, unangenehme W.; es ist eine alte W. *(eine bekannte Tatsache),* daß ...; was er gesagt hat, ist [nicht] die W., entspricht [nicht] der W. *(ist [nicht] wahr);* die W. wird schon an den Tag kommen; jmdm. unverblümt die W. sagen *(ungeschminkt sagen, was man denkt);* die W. sagen, sprechen *(nicht lügen);* die W. verschleiern, verschweigen; der W. zum Siege verhelfen; an der Sache ist ein Körnchen W. (geh.; *sie hat einen wahren Kern);* du mußt bei der W. bleiben *(darfst nicht lügen);* R die W. liegt in der Mitte *(zwischen den extremen Standpunkten, Urteilen o. ä.);* * **in W.** *(eigentlich; in Wirklichkeit):* in W. hatten sie ganz andere Probleme als dieses. **2.** (bes. Philos.) *Erkenntnis (als Spiegelbild der Wirklichkeit), Lehre des Wahren* (1 a). **wahrheits-, Wahrheits-:** ~**begriff,** der ⟨o. Pl.⟩ (Philos.): *eine philosophische Definition des Begriffs Wahrheit;* ~**beweis,** der (bes. jur.): den W. antreten müssen; ~**findung,** die (bes. jur.): *Bemühung um die Erkenntnis der wahren Vorgänge, Tatbestände o. ä.:* etw. dient der W.; ~**gehalt,** der ⟨o. Pl.⟩: den W. einer Aussage prüfen; ~**gemäß** ⟨Adj.; o. Steig.; nicht präd.⟩: *der Wahrheit* (1 b) *entsprechend:* eine -e Auskunft; etw. w. beantworten; ~**getreu** ⟨Adj.⟩: *sich an die Wahrheit haltend; die Wirklichkeit zuverlässig, richtig wiedergebend:* ein -er Bericht; etw. w. darstellen; ~**liebe,** die: mit seiner W. *(Ehrlichkeit)* ist es nicht weit her; ~**liebend** ⟨Adj.; o. Steig.; nicht adv.⟩: ein -er Mensch; ~**sinn,** der ⟨o. Pl.⟩: vgl. ~liebe; ~**sucher,** der (geh.): *jmd., der nach Wahrheit* (2), *nach Erkenntnis strebt;* ~**widrig** ⟨Adj.; o. Steig.⟩: *nicht wahrheitsgemäß:* eine -e Aussage.

wahrlich ['va:glɪç] ⟨Adv.⟩ [mhd. wærlich, ahd. wârlih] (geh., veraltend; bekräftigt eine Aussage): *in der Tat; wirklich:* die Sache ist w. nicht einfach; (bibl.:) w., ich sage dir ...; er hat w. genug Sorgen.

währschaft ['vɛːɐ̯ʃaft] ⟨Adj.; -er, -este⟩ [zu ↑**Währschaft,** eigtl. = was als gut verbürgt werden kann] (schweiz.):

a) *solide; von dauerhafter Qualität:* ein -er Stoff; **b)** *tüchtig, zuverlässig:* ein -er Bursche; **Währschaft,** die; - [zu veraltet währen, mhd. wern, ↑**Währung**] (schweiz.): *Bürgschaft.*

wahrscheinlich [va:ɐ̯'ʃaɪnlɪç; selten: '---; nach niederl. waarschijnlijk, wohl Lehnübertragung von lat. vērīsimilis]: **1.** ⟨Adj.; nicht adv.⟩ *mit ziemlicher Sicherheit anzunehmen, in Betracht kommend:* der -e Täter; die -e Folge ist, ...; es ist nicht w., daß er der Täter war; ich halte das für wenig w. **2.** ⟨Adv.⟩ *mit ziemlicher Sicherheit:* wir werden w. erst morgen zurückkommen; er hat selten w. *(mit großer Sicherheit)* recht; „Kommst du heute?" – „Wahrscheinlich!" *(es ist so gut wie sicher);* ⟨Abl.:⟩ **Wahrscheinlichkeit,** die; -, (Fachspr.:) -en: *das Wahrscheinlichsein:* etw. hat eine hohe, geringe W.; etw. wird mit hoher, großer W. eintreffen; * **aller W. nach** *(sehr wahrscheinlich).* **Wahrscheinlichkeits-:** ~**grad,** der; ~**rechnung,** die: *Teilgebiet der Mathematik, das sich mit der Untersuchung der Gesetzmäßigkeiten zufälliger Ereignisse befaßt; Korrelationsrechnung;* ~**schluß,** der (Philos.): svw. ↑Enthymem; ~**theorie,** die: *philosophisch-mathematische Theorie der Wahrscheinlichkeitsrechnung.*

Wahrung, die; - [mhd. warunge]: *das Wahren.*

Währung, die; -, -en [mhd. werunge, urspr. = Gewährleistung, zu: wern = verbürgen] **1.** *gesetzliches Zahlungsmittel eines Landes:* inländische und ausländische -en; eine frei konvertierbare W.; manipulierte W. (↑manipulieren 2); die W. der Bundesrepublik ist die Deutsche Mark; die Touristen hatten nur deutsche W. *(deutsches Geld)* bei sich; Ü Die W. im Knast ist Tabak (Ossowski, Bewährung 20). **2.** svw. ↑Währungssystem: die W. stabil halten. **währungs-, Währungs-:** ~**ausgleich,** der: *an Vertriebene im Rahmen des Lastenausgleichs gezahlte Entschädigung für Sparguthaben in Reichsmark;* ~**ausgleichsfonds,** der: *Fonds, mit dessen Hilfe Schwankungen der Wechselkurse (im Interesse der Exportmöglichkeiten des Landes) beeinflußt werden können;* ~**block,** der ⟨Pl. ...blöcke, selten: -s⟩: *Zusammenschluß mehrerer Länder, die eine gemeinsame Währungspolitik verfolgen* (z. B. Sterlingblock); ~**einheit,** die: *Art der Währung* (1) *eines Landes* (z. B. Mark, Pfund, Franc); ~**fonds,** der: svw. ↑~ausgleichsfonds; ~**gebiet,** das: *Bereich, in dem eine bestimmte Währung* (1) *Zahlungsmittel ist;* ~**konferenz,** die; ~**krise,** die: *Krise innerhalb eines Währungssystems;* ~**kurs,** der: vgl. Kurs (4); ~**parität,** die: svw. ↑Parität (2); ~**politik,** die: *Gesamtheit aller staatlichen Maßnahmen, die die Währung eines Landes betreffen,* dazu: ~**politisch** ⟨Adj.; o. Steig.; nicht präd.⟩; ~**reform,** die: *Neuordnung eines (in eine Krise geratenen) Währungssystems;* ~**reserve,** die ⟨meist Pl.⟩: *Bestand eines Landes an Gold u. Devisen; Devisenreserve;* ~**schlange,** die (Wirtsch. Jargon): *Verbund der Währungen der EG-Länder hinsichtlich der Bandbreite* (3), *innerhalb deren die Wechselkurse schwanken dürfen;* ~**stabilität,** die; ~**system,** das: *System, in dem das Geldwesen eines Landes geordnet ist.*

Waid [vait], der; -[e]s, -e [mhd., ahd. weit]: *Pflanze mit kleinen, gelben, in Rispen wachsenden Blüten, bläulichgrünen Blättern u. Schotenfrüchten; Isatis.*

waid-, Waid-: ↑weid-, Weid-.

Waise ['vaɪzə], die; -, -n [mhd. weise, weiso, verw. mit mhd. entwîsen = verlassen, leer von, ahd. wîsan = meiden]: **1.** *Kind, das einen Elternteil bzw. beide Eltern verloren hat:* W. sein, werden. **2.** (Verslehre) *reimlose Zeile innerhalb einer getrennten Strophe.*

Waisen (Waise 1): ~**geld,** das: *monatlicher Betrag, den eine Waise (als bestimmte Versorgungsleistung) erhält;* ~**haus,** das (früher): *Heim für elternlose Kinder;* ~**kind,** das (fam., veraltend): *elternloses Kind; Waise [die in einem Heim lebt];* * **gegen jmdn. ein W. sein** (↑Waisenknabe); ~**knabe,** der (geh., veraltend): *männliche Waise;* * **gegen jmdn. ein** [reiner, der reine, reinste] **W. sein** *([im Hinblick bes. auf negative Eigenschaften o. ä. eines anderen] an jmdn. nicht heranreichen);* **ein** [reiner, der reine, reinste] **W. in etw. sein** *(von etw. [einer Fertigkeit o. ä.] sehr wenig verstehen);* ~**rente,** die: *Leistung der gesetzlichen Sozialversicherung an eine Waise;* ~**unterstützung,** die; ~**vogt,** der (schweiz.): *Vorsteher eines Amtes für Waisen.*

Wake ['va:kə], die; -, -n [mniederd. wake] (nordd.): *Loch od. nur oberflächlich zugefrorene Stelle in der Eisdecke eines Flusses od. Sees.*

Wal [va:l], der; -[e]s, -e [mhd., ahd. wal, H. u.]: *sehr großes,*

im Meer lebendes Säugetier mit plumpem, massigem Körper, zu Flossen umgebildeten Vordergliedmaßen u. waagrecht stehender Schwanzflosse.
wal-, Wal-: ~**fang,** der ⟨o. Pl.⟩: *das Fangen von Walen,* dazu: ~**fangboot,** das, ~**fänger,** der: **1.** *jmd., der Wale fängt, Walfang treibt.* **2.** *kleineres Walfangschiff,* ~**fangflotte,** die, ~**fangschiff,** das: *Schiff für den Walfang,* ~**fangtreibend** ⟨Adj.; o. Steig.; nur attr.⟩: *-e Nationen;* ~**fisch** ['val-, auch: 'va:l-], der (volkst.): svw. ↑Wal, dazu: ~**fischfang,** der ⟨o. Pl.⟩, ~**fischfänger,** der; ~**rat** ['valra:t], der od. das; -[e]s [aus dem Niederd. < mniederd. walrāt, unter Einfluß von ↑Rat umgedeutet aus spätmhd. walrām (zu mhd. rām = Schmutz), umgedeutet aus älter dän., norw. hvalrav, zu spätanord. raf = Amber (a)]: *aus dem Schädel des Pottwals gewonnene, in der pharmazeutischen u. kosmetischen Industrie verwendete weißliche, wachsartige Masse; Spermazet,* dazu: ~**ratöl,** das: *aus Walrat gewonnenes Öl;* ~**roß** ['val-], das ⟨Pl. -rosse⟩: **1.** *gelbbraune bis braune, in Herden in nördlichen Meeren lebende Robbe mit langen, zu Hauern ausgebildeten Eckzähnen.* **2.** (ugs.) *schwerfälliger [dummer] Mensch:* so ein W.!
Wald [valt], der; -[e]s, Wälder ['vɛldɐ; 1: mhd., ahd. walt; 2: LÜ von lat. silvae]: **1.** ⟨Vkl. ↑Wäldchen⟩ *größere, dicht mit (hochgewachsenen) Bäumen bestandene Fläche:* ein lichter, undurchdringlicher, tiefer, dunkler, verschneiter W.; die Wälder sind schon herbstlich bunt, kahl; der W. rauscht; einen Wald abholzen, roden, anpflanzen; den W. durchstreifen; (dichter.:) durch W. und Feld, W. und Flur streifen; die Tiere des -es; sich im W. verirren; R ich glaub', ich bin/ich steh' im W.! (ugs.; Ausruf der Verwunderung od. Entrüstung); wie man in den W. hineinruft, so schallt es heraus *(wie man andere behandelt o. ä., so werden sie einen selbst auch behandeln);* *ein W. von .../(seltener:) aus ...* (im allg. bezogen auf eine größere Menge dicht nebeneinanderstehender emporragender Dinge; *eine große Menge von ...):* ein W. von Masten, Antennen, Schornsteinen; **den W. vor [lauter] Bäumen nicht sehen** (scherzh.: 1. *etw., was man sucht, nicht sehen, finden, obwohl es in unmittelbarer Nähe liegt.* 2. *über zu viele Einzelheiten das größere Ganze nicht erfassen;* nach Chr. M. Wieland (1733–1813), Musarion, Buch 2); **nicht für einen W. von Affen** *[in bezug auf ein an einen gestelltes Ansinnen] auf keinen Fall;* nach der Übers. von engl. ,,a wilderness of apes'' in Shakespeares ,,Kaufmann von Venedig'', III, 1); **einen ganzen W.** **absägen** (ugs. scherzh.; *sehr laut schnarchen*). **2.** ⟨Pl.⟩ (Literaturw. veraltet) *Sammlung von Schriften, Dichtungen o. ä.:* Poetische, Kritische, Altdeutsche Wälder.
wald-, Wald- (vgl. auch: Waldes-): ~**ameise,** die: *in Wäldern vorkommende Ameise;* ~**arbeit,** die, ~**arbeiter,** der: *forstwirtschaftlicher Arbeiter;* ~**arm** ⟨Adj.; nicht adv.⟩: *arm an Wald:* ein -es Land; ~**bad,** das: *im Wald gelegenes Freibad;* ~**bau,** der ⟨o. Pl.⟩ (Forstw.): *Lehre von der Anlage u. Pflege des Waldes,* dazu: ~**baulich** ⟨Adj.; o. Steig.; nicht präd.⟩; ~**beere,** die ⟨meist Pl.⟩: *im Wald wachsende Beere;* ~**bestand,** der; ~**blume,** die: vgl. ~beere; ~**boden,** der: *humusreicher W.;* ~**brand,** der: *Brand (1 a) in einem Wald;* ~**ein** [-'-] ⟨Adv.⟩: *in den Wald hinein;* ~**einsamkeit,** die (dichter.): *Abgeschiedenheit des Waldes;* ~**erdbeere,** die: bes. *in Wäldern wachsende Art aromatische Erdbeere;* ~**esel,** der: ↑scheißen (2); ~**eule,** die: ↑~kauz; ~**facharbeiter,** der: vgl. ~arbeiter; ~**fee,** die in dem Ausruf husch, husch, die W.! (ugs.: 1. als Aufforderung, sich zu entfernen. 2. als Kommentar, den man das schnelle Vorbeihuschen einer Person begleitet); ~**fläche,** die: *von Wald eingenommene Landfläche;* ~**frevel,** der: svw. ↑Forstfrevel; ~**gebiet,** das: *bewaldetes Gebirge;* ~**geist,** der ⟨Pl. -er⟩: *in Märchen u. Mythen auftretender, im Wald hausender* ²*Geist* (2 b); ~**genossenschaft,** die (Forstw.): *Zusammenschluß von Personen, die Nutzungsrechte in einem Wald haben;* ~**gott,** der (Myth.): *Gottheit des Waldes, seiner Pflanzen u. Tiere;* ~**grenze,** die: vgl. Baumgrenze; ~**horn,** das ⟨Pl. -hörner⟩: *Blechblasinstrument mit kreisförmig gewundenem Rohr, trichterförmigem Mundstück, ausladender Stütze u. drei Ventilen; Corno da caccia;* ~**hufendorf,** das [zu: Waldhufe = auf der Grundlage der ↑Hufe bemessenes Waldstück, das im Zuge der ma. Rodung vergeben wurde]: *Reihendorf, bei dem sich der jeweilige Land- u. Waldbesitz unmittelbar an die Rückseite des Gehöftes anschließt;* ~**huhn,** das: jägersprachl. Bez. für *Auerwild, Birkhuhn, Haselhuhn*

u. Schneehuhn; ~**hüter,** der (veraltend): vgl. Feldhüter; ~**hyazinthe,** die: svw. ↑Stendelwurz (1); ~**innere,** das; ~**kante,** die (Holzverarb.): *durch den natürlichen Wuchs bedingte abgerundete [noch von Rinde bedeckte] Kante an Schnittholz,* dazu: ~**kantig** ⟨Adj.; o. Steig.; nicht adv.⟩; ~**kauz,** der: *in Wäldern u. Parkanlagen lebender Kauz mit auffallend großem, rundem Kopf u. gelbbraunem bis grauem Gefieder mit dunklen Flecken od. Längsstreifen;* ~**land,** das ⟨o. Pl.⟩: *Land, Bereich, der von Wald bedeckt ist;* ~**lauf,** der: *das Laufen (in einem Wald) auf Waldwegen:* W. machen; ~**lehrpfad,** der: vgl. Lehrpfad; ~**lichtung,** die; ~**mantel,** der (Forstw.): *Randzone eines Waldes; Trauf;* ~**mark,** die (früher): *Waldgebiet, das von Ganerben (3) gemeinschaftlich genutzt wurde,* dazu: ~**markgericht,** das; ~**maus,** die: bes. *in Wäldern lebende Maus;* ~**meister,** der; -s [viell. nach der bedeutenden (,,meisterlichen'') Heilkraft]: *in Laubwäldern wachsendes Kraut mit kleinen weißen Blüten, das zum Aromatisieren von Bowlen u. Süßspeisen verwendet wird,* dazu: ~**meisterbowle,** die; ~**nymphe,** die: vgl. ~geist; ~**ohreule,** die: *vor allem in Wäldern lebende Eule mit gelben Augen u. Federohren;* ~**rand,** der; ~**rebe,** die: svw. ↑Klematis; ~**reich** ⟨Adj.; nicht adv.⟩: *reich an Wald:* ein -es Land, dazu: ~**reichtum,** der ⟨o. Pl.⟩; ~**saum,** der (geh.): svw. ↑~rand; ~**schneise,** die: svw. ↑Schneise (1); ~**schrat,** der: svw. ↑Schrat; ~**schule,** die: svw. ↑Freiluftschule; ~**schutzgebiet,** das: *unter Naturschutz stehender Wald;* ~**see,** der; ~**spaziergang,** der; ~**sportpfad,** der (selten): svw. ↑Trimm-dich-Pfad; ~**steppe,** die (Geogr.): *Bereich, Zone, in der die Steppe in ein geschlossenes Waldgebiet übergeht;* ~**storch,** der: *vor allem in Wäldern, Auen u. Sümpfen lebender Storch mit oberseits bräunlichschwarzem, an der Unterseite weißem Gefieder; Schwarzstorch;* ~**streu,** die: *aus Laub u. Tannennadeln u. ä. bestehende Streu;* ~**stück,** das: **a)** *kleinerer Wald;* **b)** *Teil eines Waldes;* ~**tier,** das: *im Wald lebendes Tier;* ~**umkränzt** ⟨Adj.; o. Steig.; nicht adv.⟩ (dichter.): *von Wald umgeben;* ~**umsäumt** ⟨Adj.; o. Steig.; nicht adv.⟩ (geh.): vgl. ~umkränzt; ~**vogel,** der: *im Wald lebender Vogel;* ~**vögelein,** das: *in lichten Buchenwäldern wachsende Orchidee mit länglich-eiförmigen Blättern u. weißlichen od. violetten Blüten;* ~**wärts** ⟨Adv.⟩ [↑-wärts]: *in Richtung zum Wald:* w. gehen; ~**weg,** der; ~**weide,** die ⟨o. Pl.⟩ (früher): *Weide des Viehs in Waldungen;* ~**wiese,** die: *inmitten des Waldes gelegene Wiese;* ~**wirtschaft,** die: svw. ↑Forstwirtschaft; ~**zone,** die.
Wäldchen ['vɛltçən], das; -s, -: ↑Wald (1).
Waldenser ['val'dɛnzɐ], der; -s, - [mlat. Waldenses, nach dem Begründer, dem Lyoner Kaufmann Petrus Waldes (12./13. Jh.)]: *Angehöriger einer Laienbewegung, das Evangelium verkündet u. ein urchristliches Gemeinschaftsleben in Armut anstrebt;* ⟨Abl.:⟩ **waldensisch** ⟨Adj.; o. Steig.⟩.
Wälder: Pl. von ↑Wald.
Waldes- (vgl. auch: wald-, Wald-; geh., dichter.): ~**dunkel,** das; ~**rand,** der; ~**rauschen,** das; ~**saum,** der.
waldig ['valdɪç] ⟨Adj.; nicht adv.⟩: *mit Wald bestanden, bewaldet;* **Wäldler** ['vɛltlɐ], der; -s, -: *Bewohner eines größeren Waldgebiets.*
Waldorfsalat ['valdɔrf-], der; -[e]s, -e [nach dem Hotel Waldorf-Astoria in New York] (Kochk.): *Salat aus rohem, geraspelter Sellerie, Äpfeln, Walnüssen u. Mayonnaise;* **Waldorfschule,** die; -, -n [nach dem Begründer der ersten Schule (1919) in Stuttgart, dem Leiter der Waldorf-Astoria-Zigarettenfabrik E. Molt]: *nach den Prinzipien anthroposophischer Pädagogik unterrichtende Privatschule, die auf die Entfaltung der kreativen Fähigkeiten der Schüler besonderes Gewicht legt.*
Wald-und-Wiesen-: svw. ↑Feld-Wald-und-Wiesen-.
Waldung, die; -, -en ⟨häufig Pl.⟩: *größerer Wald; Waldgebiet.*
Wälgerholz ['vɛlgɐ], das; -es, ...hölzer [zu ↑wälgern] (landsch.): svw. ↑Nudelholz; **wälgern** ⟨sw. V.; hat⟩ [Intensivbildung zu mhd. walgen, ahd. walagōn = (sich) wälzen, rollen] (landsch.): *(Teig) ausrollen.*
Walhall ['valhal, auch: -'-], das; -s -s ⟨meist o. Art.⟩ [nach aisl. valhǫll; zum 1. Bestandteil vgl. Walstatt, 2. Bestandteil verw. mit ↑Hallen] (nord. Myth.): *Aufenthaltsort der im Schlacht Gefallenen;* **Walhalla** [val'hala], das; - [s] od. die; - ⟨meist o. Art.⟩: svw. ↑Walhall.
Walke ['valkə], die; -, -n (Fachspr.): **1.** ⟨o. Pl.⟩ *das Walken.* **2.** *Maschine, mit der Filze hergestellt werden;* **walken** ⟨sw. V.; hat⟩ [mhd. walken = walken, prügeln, ahd. walchan

= kneten]: **1.** (Textilind.) *(Gewebe, bes. Wollstoffe) durch bestimmte Bearbeitung zum Verfilzen bringen.* **2.** *(in der Lederherstellung) Häute durch mechanisch knetende u. ä. Bearbeitung geschmeidig machen.* **3.** (Hüttenw.) *Feinbleche zum Glätten über hintereinander angeordnete Walzen laufen lassen.* **4.** (landsch.) **a)** *(Gegenstände aus Leder, bes. Schuhe) durch kräftiges Einreiben mit Lederfett u. anschließendes Kneten o. ä. weich, geschmeidig machen;* **b)** *(Teig) kräftig durchkneten;* **c)** *(jmdn.) kräftig massieren;* **d)** *(Wäsche beim Waschen mit der Hand) kräftig reibend, knetend bearbeiten;* ⟨Abl.:⟩ **Wạlker,** der; -s, - [2: H. u.] **1.** *jmd., der die Arbeit des Walkens (1, 2) ausführt* (Berufsbez.). **2.** *dem Maikäfer ähnlicher brauner Käfer mit unregelmäßigen gelblichweißen Flecken, der bes. auf sandigen Böden u. auf Dünen vorkommt.* **3.** (landsch.) *kurz für* ↑Nudelwalker; ⟨Zus.:⟩ **Wạlkerde,** die; - (Fachspr.): *beim Walken (1) von Geweben verwendeter* ¹Ton.

Walkie-talkie ['wɔ:kɪ'tɔ:kɪ], das; -[s], -s [engl. walkie-talkie, zu: to walk = gehen u. to talk = sprechen]: *tragbares Funksprechgerät;* **Walking-bass** ['wɔ:kɪŋbeɪs], der; - [engl.-amerik. walking bass]: *(im Jazz) sich wiederholende rhythmische Figur im Baß.*

Walküre [val'ky:rə, auch: '——], die; -, -n [nach aisl. valkyria; zum 1. Bestandteil vgl. ↑Walstatt, 2. Bestandteil verw. mit ↑Kür, also eigtl. = Wählerin der Toten auf dem Kampfplatz] (nord. Myth.): **1.** *eine der Botinnen Wodans, die die Gefallenen vom Schlachtfeld nach Walhall geleiten.* **2.** (scherzh.) *große, stattliche [blondhaarige] Frau.*

¹**Wall** [val], der; -[e]s, -e ⟨aber: 2 Wall⟩ [aus dem Niederd. < älter schwed. val = aschwed. val = Stange, Stock, eigtl. wohl = Anzahl von Fischen, die auf einen Stock aufgespießt werden können]: *Bez. für eine Mengenangabe bes. bei Fischen (80 Stück):* 1 W. Heringe.

²**Wall** [-], der; -[e]s, Wälle ['vɛlə; mhd. wal < lat. vallum = Pfahlwerk auf dem Schanzwall, zu: vallus = (Schanz)pfahl]: *mehr od. weniger hohe Aufschüttung aus Erde, Steinen o. ä., mit der ein Bereich schützend umgeben od. abgeschirmt wird:* einen W. errichten, aufschütten, abtragen; die Burg war mit einem W., mit W. und Graben umgeben; U ein W. von Schnee umgab das Haus.

¹**Wạll-** (²Wall): ~**anlage,** die: vgl. ~graben; ~**gang,** der (Seemannsspr.): *wasserdichter Raum an der Innenseite der Bordwand auf Kriegsschiffen;* ~**graben,** der (früher): *parallel zu einem eine Burg o. ä. umgebenden Wall verlaufender Graben;* ~**hecke,** die (landsch.): svw. ↑Knick (3).

wạll-, ²**Wạll-** (²Wall; Rel.): ~**fahren** ⟨sw. V.; er wallfahrt, wallfahrte, ist gewallfahrt⟩: svw. ↑~fahrten; ~**fahrer,** der: *jmd., der eine Wallfahrt macht, an einer Wallfahrt teilnimmt;* ~**fahrt,** die: *aus verschiedenen religiösen Motiven (z. B. Buße, Suche nach Heilung od. Erleuchtung) unternommene Fahrt od. Fußwanderung zu einem Wallfahrtsort od. einer heiligen Stätte,* dazu: ~**fahrten** ⟨sw. V.; er wallfahrtet, wallfahrtete, ist gewallfahrtet⟩ (veraltend): *eine Wallfahrt, Pilgerfahrt machen; pilgern (1),* ~**ort,** die; vgl. ~ort, ~**fahrtsort,** der: *Ort mit einer durch ein Gnadenbild, eine Reliquie o. ä. berühmten Kirche od. einer anderen heiligen Stätte, die Ziel von Wallfahrten ist; Gnadenort;* ~**fahrtsstätte,** die: vgl. ~ort.

Wallaby ['wɔləbɪ], das; -s, -s [engl. wallaby, aus einer austral. Eingeborenenspr.]: **1.** *mittelgroßes Känguruh.* **2.** *Fell verschiedener Känguruharten.*

Wallach ['valax], der; -[e]s, -e, österr. meist: -en, -en [urspr. = das aus der Walachei eingeführte kastrierte Pferd]: *kastriertes männliches Pferd.*

Wälle: Pl. von ↑Wall.

¹**wallen** ['valən] ⟨sw. V.⟩ [1–3: mhd. wallen, ahd. wallan, eigtl. = winden, wälzen] **1. a)** *(von Flüssigkeiten, bes. von Wasser im Zustand des Kochens) in sich in heftiger Bewegung sein, die an der Oberfläche in einem beständigen Aufwallen sichtbar wird* ⟨hat⟩: das Wasser, die Milch wallt [im Topf]; die Soße kurze Zeit w. (kochen) lassen; ⟨subst.:⟩ die Suppe zum Wallen bringen; U (geh.:) der Zorn brachte sein Blut zum Wallen; **b)** (geh.) *(bes. von stehenden Gewässern) von Grund auf bewegt u. aufgewühlt sein u. sich an der Oberfläche in wilden Wellen bewegen; wogen* ⟨hat⟩: vom Sturm gewallte, aufgewühlte u. wallende Fluten. **2.** (geh.) **a)** *sich in Schwaden hin u. her bewegen* ⟨hat⟩: Nebel-, Dunstschwaden wallten; **b)** *wallend (2 a) in eine bestimmte Richtung ziehen o. ä.* ⟨ist⟩: Nebelschwaden wallten über die Wiesen. **3.** (geh.) *wogend, in großer Fülle*

herabfallen, sich bewegen ⟨ist⟩: Locken wallten [ihm] über die Schultern; ein wallender Bart, wallendes Haar; wallende Gewänder *(mit reichem Faltenwurf).*

²**wallen** [-] ⟨sw. V.; hat⟩ [mhd. wallen, ahd. wallōn, eigtl. = (umher)schweifen]: **a)** (geh., veraltend od. spött.) *feierlich, gemessen einherschreiten* ⟨ist⟩; **b)** (veraltet) *wallfahrten.*

wällen ['vɛlən] ⟨sw. V.; hat⟩ (landsch.): ¹*wallen (1 a) lassen; kochen [lassen]:* Fleisch w.

¹**Waller** ['valɐ], der; -s, - [Nebenf. von älter: Waler, mhd. walre = Wels] (landsch.): *Wels.*

²**Waller** [-], der; -s, - (veraltet): svw. ↑Wallfahrer.

Wạllholz, das; -es, Wallhölzer (schweiz.): svw. ↑Nudelholz.

Wạllung, die; -, -en: **1.** *das* ¹*Wallen (1 b); heftige Bewegung [an der Oberfläche]:* der Sturm brachte den See in W.; das Wasser kommt in W.; Ü in einer plötzlichen W. von Eifersucht etw. tun; er, sein Gemüt, Blut geriet in W. *(er geriet in einen heftigen Erregungszustand);* etw. hatte sie in W. gebracht *(heftig erregt, zornig gemacht).* **2.** (Med.) **a)** *Hyperämie; Blutwallung:* an -en leiden; etw. macht, verursacht -en; **b)** *Hitzewallung.*

Wạllwurz, die; -: svw. ↑Beinwell.

¹**Walm** [valm], der; -[e]s [spätmhd., ahd. walm, zu ↑¹wallen (1 b)] (landsch.): *wallende Bewegung des Wassers.*

²**Walm** [-], der; -[e]s, -e [mhd. walbe, ahd. walbo = Gewölbe, gewölbtes Dach, zu ↑wölben] (Bauw.): *dreieckige Dachfläche an den beiden Giebelseiten eines Walmdachs;* ⟨Zus.:⟩ **Wạlmdach,** das: *Dach, dessen abgeschrägte Giebelseiten dreieckige Dachflächen (Walme) unterschiedlicher Größe aufweisen;* ⟨Abl.:⟩ **walmen** ['valmən] ⟨sw. V.; hat⟩ (Bauw.): *mit einem Walmdach versehen;* **Wạlmkappe,** die; -, -n: *Ziegel von bestimmter Form, der an der Übergangsstelle von First u. Grat (beim Walmdach) verwendet wird.*

Walnuß ['val-], die; -, Walnüsse [aus dem Niederd. < mniederd. walnut; 1. Bestandteil zu ↑welsch, also eigtl. = welsche Nuß (nach der Herkunft aus Italien)]: **1.** *einen ölhaltigen, wohlschmeckenden Kern enthaltende, rundliche, gefurchte, hartschalige Frucht des Walnußbaums in Form einer Nuß (1 a).* **2.** svw. ↑Walnußbaum: Walnüsse pflanzen.

walnuß-, Wạlnuß-: ~**baum,** der; ~**groß** ⟨Adj.; o. Steig.; nicht adv.⟩: *etwa von der Größe einer Walnuß;* ~**größe,** die ⟨o. Pl.⟩: ein Stein von W.; ~**kern,** der; ~**schale,** die.

Walone [va'lo:nə], die; -, -n [ital. vallonea, über das M griech. zu griech. bálanos = Eichel] (Bot.): *viel Gerbstoff enthaltender Fruchtbecher der Eiche.*

Wạlplatz [auch: 'val-], der; -es, Walplätze (veraltet): vgl. Walstatt.

Walpurgisnacht [val'pʊrgɪs-], die; -, ...nächte [zu älter Walpurgis = Tag der hl. Walpurga (= 1. Mai)]: *die Nacht zum 1. Mai, in der sich (nach dem Volksglauben) die Hexen zu ihren Tanzplätzen begeben.*

Wạlstatt [auch: 'val-], die; -, Walstätten [mhd. walstatt, aus mhd., ahd. wal = Kampfplatz u. ↑Statt] (dichter. veraltet): *Kampfplatz; Schlachtfeld:* ***auf der W. bleiben** (veraltet; *im Kampf, in Krieg fallen).*

walten ['valtn] ⟨sw. V.; hat⟩ [mhd. walten, ahd. waltan] (geh.): **a)** (veraltend) *gebieten, zu bestimmen haben, das Regiment führen; herrschen:* ein König waltet über das Land; im Haus waltete die Mutter; **b)** *herrschen (2), als wirkende Kraft o. ä. vorhanden sein:* in diesem Haus waltet ein guter Geist, Frieden, Harmonie; hier haben rohe Kräfte gewaltet *(sind rohe Kräfte am Werk gewesen);* über dieser Sache waltet ein Unstern; Gnade, Milde, Vernunft, Vorsicht w. lassen *(seinem Handeln zugrunde legen);* ⟨subst.:⟩ sie spürten das geheimnisvolle Walten *(Wirken)* einer höheren Macht.

Walz [valts]: ↑Walze (9).

Wạlz- (vgl. auch: walzen-, Walzen-; Technik): ~**blech,** das: *im Walzwerk (2) hergestelltes Blech;* ~**draht,** der: vgl. ~blech; ~**gut,** das; ~**stahl,** der: *gewalzter Stahl;* ~**straße,** die: *technische Anlage, bestehend aus hintereinander angeordneten Walzen, über bzw. durch die das zu bearbeitende Walzgut läuft;* ~**werk,** das: **1.** *mit Walzen (2) ausgestattete Maschine, die der Zerkleinerung von sprödem Material dient.* **2.** *Betrieb, Anlage, in der Metall, bes. Stahl, auf Walzstraßen bearbeitet wird,* zu 2: ~**werker,** der: *Arbeiter in einem W.*

Walze ['valtsə], die; -, -n [spätmhd. walze = Seilrolle, ahd. walza = Schlinge, eigtl. = Gedrehtes; 8: zu ↑walzen (3)]: **1.** (Geom.) *zylindrischer Körper mit kreisförmigem Querschnitt.* **2.** *walzenförmiger Teil an Geräten u. Maschinen*

verschiedener Art mit der Funktion des Transportierens, *Glättens o. ä.* **3.** kurz für ↑Straßenwalze. **4.** kurz für ↑Acker-walze. **5.** (ugs., auch Fachspr.) svw. ↑Walzwerk (2). **6.** *Teil eines mechanischen Musikinstruments, auf dem die Musik aufgezeichnet ist.* **7.** *(bei der Orgel) mit den Füßen zu bedienende Vorrichtung, mit der ein Crescendo bzw. Decrescendo bewirkt werden kann.* **8.** (veraltet) *Wanderschaft eines Handwerksburschen* (1): ein Handwerksbursche auf der W.; als Handwerksbursche auf der W. sein, auf die W. gehen.

walzen ['valtsn̩] ⟨sw. V.⟩ [mhd. walzen, spätahd. walzan = rollen, drehen; 1, 2: zu ↑Walze (3, 4); 3: eigtl. = müßig hin u. her schlendern; 4: eigtl. = mit drehenden Füßen auf dem Boden schleifen, tanzen]: **1.** *im Walzwerk bearbeiten u. in eine bestimmte Form bringen* ⟨hat⟩: Metall, Stahl w. **2.** *mit einer Walze* (3, 4) *bearbeiten u. glätten* ⟨hat⟩: eine Straße, einen Acker w.; ein gewalzter Tennisplatz. **3.** (veraltend, noch scherzh.) *wandern, auf Wanderschaft sein; trampen* (2) ⟨ist⟩: sie sind durch halb Europa gewalzt. **4.** (veraltend, noch scherzh.) *[Walzer] tanzen* ⟨ist/hat⟩: übers Parkett w.; sie haben den ganzen Abend gewalzt; **wälzen** ['vɛltsn̩] ⟨sw. V.; hat⟩ [mhd., ahd. welzen]: **1. a)** *(meist schwere, plumpe Gegenstände [mit abgerundeten Formen]) langsam rollend auf dem Boden fortbewegen, an eine bestimmte Stelle schaffen:* einen Felsbrocken zur Seite w.; einen Verletzten auf den Bauch, den Rücken w. *(langsam auf den Bauch od. Rücken drehen);* Ü die Schuld, Verantwortung, Arbeit auf einen anderen w. *(von sich schieben u. einem anderen aufbürden);* **b)** ⟨w. + sich⟩ *sich (auf dem Boden o. ä. liegend) mit einer Abfolge von Drehungen um die eigene Achse fortbewegen:* sich über den Boden w.; eine Lawine wälzte sich zu Tal; sich aus dem Bett w. (ugs.; *widerwillig aufstehen*); Ü eine große Menschenmenge wälzte sich *(schob sich langsam)* durch die Straßen. **2. a)** ⟨w. + sich⟩ *sich (auf dem Boden o. ä. liegend) hin u. her drehen, hin u. her werfen; sich schwerfällig in eine bestimmte Richtung drehen:* sich auf den Bauch, auf den Rücken, auf die Seite w.; sich hin und her w.; sich schlaflos im Bett w.; sich im Schnee, im Dreck w.; Ü sie wälzten sich vor Lachen (ugs.; *mußten sehr lachen;* ⟨subst.:⟩ das ist ja zum Wälzen (ugs.; *zum Totlachen);* **b)** *(bei der Zubereitung) etw. in etw. hin u. her wenden, drehen, damit sich seine Oberfläche damit bedeckt:* das Fleisch in Paniermehl w.; etw. in Zucker, in Mandelsplittern w. **3.** (ugs.) *(bei der Suche nach etw. Bestimmtem an verschiedenen Stellen lesend) eifrig, über längere Zeit durchblättern; studieren* (2 b): Reiseführer, Kataloge, Lexika, Kursbücher w.; er sitzt am Schreibtisch und wälzt Akten. **4.** (ugs.) *sich mit etw., worüber man Klarheit gewinnen möchte, im Geist beschäftigen:* Pläne, ein Problem, einen Gedanken w.

walzen-, Walzen- (vgl. auch: Walz-): ~**förmig** ⟨Adj.; o. Steig.; nicht adv.⟩ *von der Form einer Walze* (1); *zylindrisch;* ~**lager**, das (Technik): *Wälzlager,* die: *Mühle* (1), *bei der das Mahlgut von zwei (sich gegenläufig bewegenden) Walzen* (2) *zerkleinert wird; Walzenstuhl;* ~**straße**, die (Technik): *Walzstraße;* ~**stuhl**, der (Technik): svw. ↑~mühle; ~**werk**, das (Technik selten): *Walzwerk.*

Walzer ['valtsɐ], der; -s, - [zu ↑walzen (4)]: *Tanz im ³/₄-Takt, bei dem sich die Paare im Walzertakt (sich rechtsherum um sich selbst drehend) bewegen:* ein langsamer W.; Wiener W.; W. linksherum; W., einen W. tanzen, spielen.

Wälzer ['vɛltsɐ], der; -s, - [eigtl. = Buch, das so schwer ist, daß man es nur durch Wälzen fortbewegen kann; wahrsch. scherzh. LÜ von lat. volumen, zu ↑Volumen] (ugs.): *großes, schweres Buch:* ein dicker W.

Walzer-: ~**melodie**, die; ~**musik**, die; ~**schritt**, der; ~**takt**, der; ~**tänzer**, der.

walzig ['valtsɪç] ⟨Adj.; o. Steig.; nicht adv.⟩ *walzenförmig;*
Wälzlager ['vɛlts-], das; -s, - (Technik): *Lager* (5 a), *bei dem die Reibung durch das Rollen eingebauter Walzen o. ä. erfolgt;* vgl. Gleitlager; **Wälzsprung**, der; -s, ...sprünge (Leichtathletik): *Art des Hochsprungs, bei der sich der Körper beim Überqueren der Latte so dreht, daß die Brust nach unten zeigt; Straddle.*

Wamme ['vamə], die; -, -n [mhd. wamme, wampe, ahd. wamba, H. u.]: **1.** *von der Kehle bis zur Brust reichende Hautfalte an der Unterseite des Halses* (z. B. bei Rindern u. bestimmten Hunderassen). **2.** (Kürschnerei) *Bauchseite des Felles.* **3.** (landsch.) svw. ↑Wampe; **Wammerl**, das; -s, -[-n] [mundartl. Vkl. von ↑Wampe] (südd., österr.): *Bauch-*

fleisch vom Kalb; **Wampe** ['vampə], die; -, -n [mhd. wampe, ↑Wamme] (ugs. abwertend): **a)** *dicker Bauch, Schmerbauch (bes. von Männern):* er hat eine fürchterliche W.; **b)** *Bauch, Magen:* sich die W. vollschlagen; **wampert** ['vampɐt] ⟨Adj.; nicht adv.⟩ (südd., österr. abwertend): *dickbäuchig; beleibt.*
Wampum ['vampom, auch: vam'puːm], der; -s, -e [Algonkin (Indianerspr. des nordöstl. Nordamerika) wampum]: *(bei den nordamerikanischen Indianern) Gürtel aus Muscheln u. Schnecken, der als Zahlungsmittel u. Urkunde diente.*
Wams [vams], das; -es, Wämser ['vɛmzɐ; mhd. wams < afrz. wambais < mlat. wambasium, zu griech. pámbax, ↑Bombast]: **1.** *unter dem Panzer, der Rüstung getragenes Untergewand der Ritter.* **2.** *(früher, heute noch in Trachten) den Oberkörper bedeckendes, meist hochgeschlossenes, enganliegendes, bis zur Taille reichendes Kleidungsstück für Männer;* ⟨Abl.:⟩ **Wämschen** ['vɛmsçən], das; -s, - (landsch.): *ärmellose Weste;* **wamsen** ['vamzn̩] ⟨sw. V.; hat⟩ (landsch.): *verprügeln.*

wand [vant]: ↑¹winden; **Wand** [-], die; -, Wände ['vɛndə; mhd., ahd. want, zu ↑¹winden; eigtl. = das Gewundene, Geflochtene]. **1. a)** *im allgemeinen senkrecht aufgeführter Bauteil als seitliche Begrenzung eines Raumes, Gebäudes o. ä.:* eine dünne, 15 cm starke, gemauerte, massive, [nicht]-tragende W.; eine gekalkte W.; die Wände sind hellhörig *(sind so dünn, daß der Schall durchdringt);* sie war, wurde weiß wie die/wie eine W. *(sehr bleich);* eine W. hochziehen, aufmauern; die Wände tapezieren; eine W. *(Zwischenwand)* einziehen; die Wände (seltener: *Außenwände; Mauern)* des Hauses isolieren; er starrte die W. an; du hast die ganze W. mitgenommen (ugs.; *hast dich im Vorbeistreifen mit der Farbe der Wand beschmutzt);* [mit jmdm.] W. an W. *(unmittelbar nebeneinander)* wohnen; Bilder an die W. hängen; sich an die W. lehnen; einen Nagel in die W. schlagen; der Schläfer drehte sich zur W. *(zur Wandseite);* R da wackelt die W.! (ugs.; *da geht es hoch her, da wird tüchtig gefeiert o. ä.);* die Wände haben Ohren *(hier gibt es Lauscher);* einige im Wände reden könnten! *(in bezug auf ein Haus, eine Wohnung, in der sich wechselvolle Schicksale o. ä. abgespielt haben);* * **eine spanische W.** (veraltet; *Wandschirm;* H. u.); **die [eigenen] vier Wände** (ugs.; *jmds. Wohnung od. Haus, jmds. Zuhause, in dem er sich wohl fühlt, in das er sich zurückzieht o. ä.);* ... **daß die Wände wackeln** (ugs.; ↑²Heide 1); **jmdn. an die W. stellen** (ugs.; *jmdn. [standrechtlich] erschießen);* **das/es ist, um die Wände/an den Wänden hochzugehen; da kann man die Wände/an den Wänden hochgehen** (ugs.; *das ist doch unglaublich, empörend);* **jmdn. an die W. drücken** (ugs.; *einen Konkurrenten o. ä. rücksichtslos beiseite, in den Hintergrund drängen);* **jmdn. an die W. spielen** (1. *jmdn. durch größeres Können [bes. als Schauspieler, Sportler] überflügeln.* 2. *jmdn. durch geschickte Manöver ausschalten);* **gegen eine W. reden** (*vergebens etw. zu erreichen suchen, jmdn. von etw. zu überzeugen suchen);* **b)** *freistehend aufgerichtete wandähnliche Fläche:* eine W. zum Ankleben von Plakaten; die Terrassen sind durch Wände *(Trennwände)* aus Kunststoff voneinander getrennt; Ü er sah sich einer W. von Schweigen, von Mißtrauen gegenüber. **2. a)** *Seiten- bzw. rückwärtiges Teil von Schränken o. ä.:* die Wände des Schranks, der Kiste; **b)** *[innere] umschließende Fläche von Hohlkörpern u. Hohlorganen:* die W. des Magens, des Darmes; die Wände der Venen, der Gefäße; die Wände *(Wandung)* eines Rohrs. **3. a)** (bes. Bergsteigen) *nur kletternd zu überwindende, steil aufragende Felswand (bes. im Gebirge):* eine zerklüftete W.; eine W. bezwingen, erklettern; in eine W. einsteigen, gehen; **b)** (Bergbau) *[größeres] abgetrenntes Gesteinsstück;* **c)** kurz für ↑Wolken-, Regen-, Gewitterwand: eine W. baute sich auf; das Flugzeug flog in eine W. **4.** (Tennis) kurz für ↑Tenniswand.

Wand-: ~**arm**, der: *an der Wand angebrachter, armförmiger Halter* (1 a), *Leuchter;* ~**bank**, die ⟨Pl. -bänke⟩: *an einer Wand stehende ¹Bank* (1); ~**behang**, der: ~**teppich**; ~**bekleidung**, die (seltener): svw. ↑~verkleidung; ~**bespannung**, die: vgl. ~verkleidung; ~**bett**, das: svw. ↑klappbett; ~**bewurf**, der: svw. ↑Bewurf; ~**bild**, das: vgl. ~gemälde; ~**bord**, das: *an der Wand angebrachtes ¹Bord;* ~**brett**, das: ~bord; ~**fach**, das: *an der Wand angebrachtes Fach* (1); ~**fläche**, die; ~**fliese**, die: vgl. ~platte; ~**fries**, der: vgl. ~gemälde; ~**gemälde**, das: *unmittelbar auf die Wand, die Wände eines Raumes gemaltes Bild;* ~**haken**, der; ~**heizung**, die: *Strahlungsheizung mit in der Wand verlegten*

Rohren; ~**kachel,** die: vgl. ~platte; ~**kalender,** der: *an der Wand aufzuhängender [Abreiß]kalender;* ~**karte,** die: *an der Wand aufzuhängende Landkarte;* ~**klappbett,** das; ~**lampe,** die; ~**leuchte,** die: ~**leuchter,** der; ~**malerei,** die: vgl. Deckenmalerei; ~**nische,** die; ~**pfeiler,** der: *Pilaster,* dazu: ~**pfeilerkirche,** die (Kunstwiss.): *einschiffige Kirche, deren Seitenwände durch Wandpfeiler gegliedert sind, zwischen denen sich Kapellen befinden;* ~**platte,** die: *[keramische] Platte, Fliese für Wandverkleidungen;* ~**schirm,** der: *aus mit Scharnieren verbundenen Holzplatten bzw. aus mit Stoff o. ä. bespannten Rahmen bestehendes Gestell, das (in Räumen) gegen Zugluft od. als Sichtschutz aufgestellt wird;* *Paravent;* ~**schmuck,** der; ~**schrank,** der: svw. ↑Einbauschrank; ~**schränkchen,** das: *an die Wand zu hängendes Schränkchen;* ~**sockel,** der: *unten an einer Zimmerwand entlanglaufender schmaler Sockel* (2), *Lambris* (b); vgl. Trumeau (2); ~**tafel,** die: *(in Unterrichtsräumen) an der Wand angebrachte große Tafel* (1 a) *zum Anschreiben o. ä. von Unterrichtsstoff;* ~**täfelung,** die; ~**teller,** der: *Schmuck an die Wand zu hängender Teller;* ~**teppich,** der: *als Schmuck an der Wand eines Raumes aufgehängter [wertvoller] Teppich od. Behang* (a); *Tapisserie* (1 a); ~**tisch,** der: svw. ↑Konsoltischchen; ~**uhr,** die; ~**vase,** die: vgl. ~teller; ~**verkleidung,** die: *Verkleidung* (2 b) *der Innen- bzw. Außenwände eines Gebäudes:* eine W. aus Holz, Marmor; ~**zeitung,** die [a: LÜ von russ. stengaseta]: **a)** *(bes. in Schulen, Betrieben, auch auf der Straße) an einer Wand angeschlagene Mitteilungen, aktuelle Informationen o. ä.:* eine W. gestalten, herstellen; **b)** *Wandbrett, an dem eine Wandzeitung* (a) *angeschlagen ist od. wird:* etw. an der W. mitteilen.

Wandale, Vandale [van'da:lə], der; -n, -n ⟨meist Pl.⟩ [nach dem ostgermanischen Volksstamm der Wandalen; vgl. Wandalismus] (abwertend): *zerstörungswütiger Mensch:* diese -n haben alles zerstört; sie haben gehaust wie die -n (↑hausen 2); ⟨Abl.:⟩ **wandalisch,** vandalisch ⟨Adj.⟩ (bildungsspr.): *zerstörungswütig:* w. hausen; **Wandalismus,** Vandalismus [vanda'lɪsmʊs], der; - [frz. vandalisme, mit Bezug auf die Plünderung Roms durch die Wandalen im Jahre 455 n. Chr.]: *blinde Zerstörungswut.*

wände ['vɛndə]: ↑¹winden; **Wände:** Pl. von ↑Wand.

Wandel ['vandl], der; -s [mhd. wandel, ahd. wandil]: **1.** *das Sichwandeln; Wandlung:* ein allmählicher, rascher, tiefgreifender, radikaler W.; ein W. vollzieht sich, tritt ein; ein W. der Ansichten; einen W. erfahren (geh.; *sich wandeln*); einen entscheidenden W. herbeiführen; hier muß dringend W. geschaffen werden *(muß etw. geändert werden);* die Mode dem W. *(der ständigen Veränderung)* unterworfen; etw. befindet sich im W.; im W. *(im Verlauf)* der Zeiten. **2.** (veraltet) *Lebenswandel.*

Wandel-: ~**altar,** der: *Flügelaltar, der mehrere Flügel hat;* ~**anleihe,** die (Bankw.): svw. ↑~schuldverschreibung; ~**gang,** der: vgl. ~halle; ~**halle,** die: *[offene] Halle, Vorraum (z. B. in Kurhäusern o. ä.), in dem man promenieren kann;* ~**monat,** ~**mond,** der (veraltet): *April;* ~**obligation,** die (Bankw.): svw. ↑~schuldverschreibung; ~**röschen,** das: *als Strauch wachsende Pflanze mit eiförmigen Blättern u. kleinen Blüten in dichten Köpfchen, deren Farbe je nach Entwicklungsstadium von orange über gelb nach rot wechselt; Lantana;* ~**schuldverschreibung,** die (Bankw.): *Schuldverschreibung einer Aktiengesellschaft, die neben der festen Verzinsung das Recht auf Umtausch in Aktien verbrieft;* vgl. Convertible Bonds; ~**stern,** der (veraltet): svw. ↑Planet (a).

wandelbar ['vandlba:g] ⟨Adj.; nicht adv.⟩ [mhd. wandelbære] (geh.): *dem Wandel unterworfen; veränderlich; nicht beständig:* das -e Glück; ⟨Abl.:⟩ **Wandelbarkeit,** die; -; **wandeln** ['vandln] ⟨sw. V.⟩ [mhd. wandeln, ahd. wantalōn, zu ahd. wantōn = wenden] (geh.): **1.** ⟨w. + sich; hat⟩ **a)** *sich [grundlegend] verändern; eine andere Form, Gestalt o. ä. bekommen; in seinem Wesen, Verhalten o. ä. anders werden:* du hast dich in den letzten Jahren sehr gewandelt; die Zeit, die Mode, im Leben sich gewandelt; Bedeutungen, Meinungen, Anschauungen wandeln sich; **b)** *zu etw. anderem werden; sich verwandeln* (1 b): eine Angst hatte sich in Zuversicht gewandelt. **2.** ⟨hat⟩ **a)** *jmdn., etw. anders werden lassen:* die Erlebnisse der letzten Wochen haben ihn gewandelt; er ist ein gewandelter *(völlig veränderter) Mensch;* **b)** *zu etw. anderem werden lassen, verwandeln* (1 c): das Chaos in Ordnung w. **3.** *langsam u. gemessen*

Schritten, meist ohne ein Ziel zuzusteuern, gehen, sich fortbewegen; lustwandeln ⟨ist⟩: in einem Park, auf der Promenade, unter Bäumen w.; er wandelte durch die nächtlichen Straßen; im Fleische, nach dem Fleische, nach dem Geist w. (bibl.; *leben, seinen Lebenswandel führen);* * ein wandelnder, wandelndes, eine wandelnde usw. ... sein (ugs. scherzh.; *eine Verkörperung von etw. Bestimmtem sein):* er ist ein wandelndes Lexikon (↑Lexikon 1); ⟨Abl.:⟩ **Wandelung,** die; -, -en: **1.** (veraltet, selten) svw. ↑Wandlung. **2.** (jur.) *das Rückgängigmachen eines Kauf- od. Werkvertrags durch einseitige Erklärung des Käufers od. Bestellers.*

wander-, Wander-: ~**ameise,** die: *räuberische Ameise im tropischen Südamerika u. Afrika, die in langen Kolonnen durch Wald, Busch u. Grasland zieht;* ~**arbeiter,** der: *[Saison]arbeiter, der seinen Arbeitsplatz weit entfernt von seinem Wohnort aufsuchen muß;* ~**ausstellung,** die: *Ausstellung* (2), *die in verschiedenen Städten gezeigt wird;* ~**bewegung,** die: *Bewegung* (3 b), *die bestrebt ist, das Wandern* (1) *zu fördern;* ~**bücherei,** die (Bibliotheksw.): *Buchbestand von bestimmter Menge, der von einer Zentralstelle an kleinere od. ländliche Büchereien für eine bestimmte Zeit ausgeliehen wird;* ~**bühne,** die: *Theatergruppe, die im allgemeinen kein eigenes Haus besitzt u. an verschiedenen Orten Vorstellungen gibt;* vgl. Thespiskarren; ~**bursche,** der (früher): *Handwerksgeselle auf Wanderschaft;* ~**düne,** die: *sich verlagernde Düne;* ~**fahne,** die (DDR): *Fahne, die als Auszeichnung den jeweils Besten in einem sozialistischen Wettbewerb übergeben wird;* ~**fahrt,** die (veraltend): *größere, sich über mehrere Tage erstreckende Wanderung; Fahrt* (2 b); ~**falke,** der: *Falke mit oberseits schiefergrauem, auf der Bauchseite weißlichem, dunkel gebändertem Gefieder;* ~**fisch,** der: *Fisch, der zum Laichen, aus Gründen der Nahrungssuche o. ä. weite Strecken zu geeigneten Plätzen zurücklegt;* ~**geselle,** der (früher): vgl. ~bursche; ~**gewerbe,** das: *ambulantes Gewerbe,* dazu: ~**gewerbeschein,** der; ~**gruppe,** die: *Gruppe, die sich zum Wandern* (1) *zusammengefunden hat;* ~**heuschrecke,** die: *(in tropischen Gebieten vorkommende) Heuschrecke, die oft in großen Schwärmen über die Felder herfällt u. alles Grün vernichtet;* ~**jahr,** das ⟨meist Pl.⟩ (früher): *auf Wanderschaft zugebrachte Zeit bes. eines Handwerksgesellen;* ~**karte,** die: *Landkarte, in der Wanderwege u. andere für Wanderer wichtige Eintragungen enthalten sind;* ~**klasse,** die: *Klasse, die keinen eigenen Klassenraum hat u. daher immer verschiedene Räume benutzen muß;* ~**kleidung,** die: *für Wanderungen* (1) *geeignete Kleidung;* ~**leben,** das ⟨o. Pl.⟩: ein W. *(unstetes Leben mit häufigem Ortswechsel)* führen; ~**leber,** die (Med.): *Senkung der Leber* (a) *od. abnorm bewegliche Leber;* ~**lehrer,** der (DDR): *Lehrer, der an verschiedenen Orten unterrichtet;* ~**leiter,** der (bes. DDR): *Führer einer Wandergruppe;* ~**lied,** das; ~**lust,** die ⟨o. Pl.⟩, dazu: ~**lustig** ⟨Adj.; nicht adv.⟩; ~**muschel,** die [die Muschel wanderte in Flüsse Eurasiens ein]: *festsitzende, dreikantige, im Süßwasser lebende Muschel; Dreikantmuschel;* ~**niere,** die (Med.): *Senkung der Niere;* ~**pokal,** der: *Wanderpreis in Gestalt eines Pokals;* ~**prediger,** der: *Prediger, der an verschiedenen Orten (missionierend) auftritt; Evangelist* (3); ~**preis,** der: *bei bestimmten [sportlichen] Wettbewerben vergebener Preis, der immer wieder an den neuen Sieger weitergegeben wird bzw. (bei sportlichen Wettbewerben) nach dreimaligem Siegen [hintereinander] endgültig in den Besitz des Siegers übergeht;* vgl. ~route; ~**ratte,** die: *große, bes. am Wasser od. in der Kanalisation lebende Ratte mit braungrauem Fell;* ~**route,** die; ~**schritt,** der ⟨meist Sg.⟩: sie stiegen in gleichmäßigem W. den Berg hinauf; ~**schuh,** der: *für Wanderungen* (1) *geeigneter Schuh;* ~**sport,** der; ~**stab,** der (geh.): svw. ↑stock; U den W. nehmen, zum W. greifen (scherzh.; *eine Wanderung machen);* ~**stiefel,** der; ~**stock,** der; ~**tag,** der: *Tag, an dem ein [Schul]wanderung unternommen wird;* ~**theater,** das: vgl. ~bühne; ~**trieb,** der ⟨o. Pl.⟩: **1.** (Zool.) *instinkthaftes Verhalten, das bestimmte Tierarten dazu veranlaßt, zu bestimmten Zeiten ihren Aufenthaltsort zu wechseln.* **2.** (Med.) *zwanghaftes, krankhaftes Bedürfnis umherzuziehen, sein Zuhause zu verlassen:* Ü er ist vom W. befallen (scherzh.; *er hat große Lust zu reisen o. ä.);* ~**truppe,** die: vgl. ~theater; ~**vogel,** der: **1.** (veraltet) svw. ↑Zugvogel. U er ist ein W. (veraltet scherzh.; *er wandert gerne).* **2. a)** ⟨o. Pl.⟩ *um 1895 gegründete, 1901 so benannte Vereinigung von Gymnasiasten in Berlin-Steglitz, die bes. das Wandern* (1) *pflegte u. zum Ausgangspunkt der Jugendbewe-*

gung wurde; **b)** *Angehöriger des Wandervogels* (2 a); ∼**weg,** der; ∼**wetter,** das; ∼**ziel,** das; ∼**zirkus,** der: *Zirkus ohne festen Standort.*

Wạnderer, (seltener:) Wạndrer, der; -s, -: *jmd., der [gerne, häufig] wandert* (1): sie sind eifrige W.; ein einsamer W.; **Wạnderin,** (seltener:) Wạndrerin, die; -, -nen: w. Form zu ↑Wanderer; **wandern** ['vandɐn] 〈sw. V.; ist〉 [mhd. wanderen, zu ahd. wantōn, ↑wandeln]: **1.** *eine Wanderung* (1), *Wanderungen machen:* gerne, häufig, einen ganzen Tag w.; heute wollen wir w.; in den Alpen w.; mit dem Kajak w. *(eine Wasserwanderung machen).* **2.** *ohne ein Ziel anzusteuern, gemächlich gehen; sich irgendwo ergehen:* durch die Stadt, durch die Straßen w.; schlaflos wanderte er durch die Wohnung; Ü die Wolken wandern [am Himmel] (dichter.; *ziehen [am Himmel] dahin);* seine Blicke, Augen wanderten von einem zum anderen; seine Gedanken waren in die Vergangenheit gewandert. **3.** *(nicht seßhaft, ohne festen Aufenthaltsort) umher-, von Ort zu Ort, zu einem entfernten Ziel ziehen:* die Nomaden wandern mit ihren Herden zu neuen Weideplätzen, wandern nach Osten; ein Zirkus wandert durchs Land; die Lachse wandern zum Laichen in die Flüsse; wandernde Handwerksburschen; Ü ein Splitter wandert *(verändert seine Lage)* im Körper; der Brief war durch viele Hände, von Hand zu Hand gewandert *(war immer weitergegeben worden).* **4.** (ugs.) *(zu einem bestimmten Zweck) an einen bestimmten Ort geschafft, gebracht werden:* für dieses Delikt muß er ins Gefängnis w. *(wird er mit Gefängnis bestraft);* etw. wandert in den Abfall, in die Reinigung; der Brief wanderte in den Papierkorb; seine Uhr ist ins Pfandhaus gewandert *(er hat sie versetzt);* 〈Abl.:〉 **Wạnderschaft,** die; -, -en 〈Pl. selten:〉 *Zeit des Wanderns* (3), *Umherziehens od. -reisens, des Nichtseßhaftseins:* die Zeit der W. ist für ihn vorüber; als Geselle ging er auf [die] W. *(trat er die Wanderjahre der Handwerksgesellen an);* auf [der] W. sein; von der W. zurückkehren; den ganzen Sommer über sind die Tiere der Steppen auf W. *(ziehen sie auf Nahrungssuche umher);* Ü sie war den ganzen Vormittag auf W. (ugs.; *unterwegs);* **Wạndersmann,** der; -[e]s, Wandersleute: **1.** (früher) *jmd., der sich auf Wanderschaft befand.* **2.** (scherzh.) svw. ↑Wanderer; **Wạnderung,** die; -, -en: **1.** *längerer Weg durch die Natur, den man zu Fuß zurücklegt:* eine lange, weite W.; eine W. machen, unternehmen; eine W. durch den Wald, über einen Gletscher; eine W. von vier Stunden. **2.** *das Wandern* (3): die W. der Nomaden mit ihren Herden; die -en der Lachse stromaufwärts; die W. ganzer Volksstämme zur Zeit der Völkerwanderung; 〈Zus.:〉 **Wạnderungsbewegung,** die (Soziol.): vgl. Migration (1); **-wandig** [-vandɪç] in Zusb., z. B. dickwandig.

Wandler ['vandlɐ], der; -s, - (Technik): *Gerät, Vorrichtung, die eine [physikalische] Größe in ihrem Wert umwandelt, einem bestimmten Zweck anpaßt* (z. B. Kennungswandler); **Wạndlung,** die; -, -en [mhd. wandelunge, ahd. wantalunga]: **1.** *das Sichwandeln; Gewandeltwerden:* eine W. vollzieht sich, tritt ein; eine äußere, innere W. durchmachen, erfahren; in der W. begriffen sein. **2.** (kath. Rel.) svw. ↑Transsubstantiation. **3.** (jur.) svw. ↑Wandelung (2).

wạndlungs-, Wạndlungs-: ∼**fähig** 〈Adj.; nicht adv.〉: **a)** *fähig, sich zu wandeln:* er ist nicht mehr w.; **b)** *fähig, in verschiedene Rollen zu schlüpfen:* ein -er Schauspieler, dazu: ∼**fähigkeit,** die; ∼**prozeß,** der: einen W. durchmachen.

Wandrer: ↑Wanderer; **Wandrerin:** ↑Wanderin; **wandte** ['vantə]: ↑wenden; **Wạndung,** die; -, -en: *innere Wandfläche von Hohlkörpern u. Hohlorganen; Wand* (2 b).

Wane ['va:nə], der; -n, -n 〈meist Pl.〉 [anord. vanr (Pl. vanir)] (germ. Myth.): *Angehöriger eines nordgermanischen Göttergeschlechts.*

Wange ['vaŋə], die; -, -n [mhd. wange, ahd. wanga, wahrsch. eigtl. = Krümmung]: **1.** (geh.) ¹*Backe* (1): ein Kuß auf die W. **2.** (Fachspr.) **a)** *paariges, eine seitliche Begrenzung von etw. bildendes Teil; Seitenteil,* -wand: die -n einer Treppe, eines Regals, einer Maschine, eines Kamins; **b)** (Archit.) *auf einem* ²*Kämpfer* (1 a) *ruhender seitlicher Teil eines Gewölbes;* **c)** *seitliche Fläche des Blattes einer Axt o.ä.;* **d)** (Bergbau) Ulm.

Wạngen- (Wange 1): ∼**bein,** das (Anat., Zool.): *Jochbein;* ∼**knochen,** der (geh.): *Backenknochen;* ∼**muskel,** der (geh., Anat., Zool.): *Backenmuskel;* ∼**rot,** das (selten): *Rouge zum Schminken der Backen;* ∼**röte,** die (geh.): *Röte der Backen;* ∼**streich,** der (veraltet): *Backenstreich* (1).

-wangig [-vaŋɪç] (geh.) in Zusb., z. B. rotwangig.

Wank [vaŋk], der [mhd., ahd. wanc = Schwanken, Zweifel, verw. mit ↑winken] in den Fügungen bzw. Wendungen **ohne/sonder W.** (veraltet; *ohne zu schwanken, fest, sicher):* ... lernte auch sonder W. rückwärts auf dem Parkett bis zur Türe zu gehen (A. Kolb, Daphne 114); **keinen W. tun** (schweiz.: 1. *sich nicht rühren;* 2. *nichts unternehmen, keine Anstalten machen, etw. zu tun; untätig bleiben);* **einen W. tun** (schweiz.; *etw. unternehmen, tun).*

Wankelmotor ['vaŋk[əl]-], der; -s, -en, auch: -e [nach dem dt. Ingenieur F. Wankel (geb. 1902)]: svw. ↑Rotationskolbenmotor. Vgl. Drehkolbenmotor, Kreiskolbenmotor.

Wạnkelmut, der; -[e]s [mhd. wankelmuot; **1.** Bestandteil mhd. wankel, ahd. wanchal = schwankend, unbeständig, zu ↑Wank] (geh. abwertend): *wankelmütiges Wesen;* 〈Abl.:〉 **wạnkelmütig** 〈Adj.; nicht adv.〉 (geh. abwertend): *seinen Willen, seine Entschlüsse immer wieder ändernd; unbeständig, schwankend in der Gesinnung, in der Haltung:* ein -er Mensch; ihr Mann wurde, zeigte sich wieder w.; 〈Abl.:〉 **Wạnkelmütigkeit,** die; -, -en 〈Pl. selten〉 (geh. abwertend); **wanken** ['vaŋkn̩] 〈sw. V.〉 [mhd. wanken, ahd. wankōn, zu ↑Wank]: **1.** *sich schwankend bewegen u. umzufallen, zu stürzen, einzusinken drohen* 〈hat〉: der Turm wankte bedenklich; er wankte unter der Last und brach zusammen; eine jähe Ermattung ließ seine Knie w. (Seidel, Sterne 152); der Boden unter ihren Füßen wankte *(bebte);* *nicht w. und [nicht] weichen* (geh.; *nicht von der Stelle weichen).* **2.** *auf unsicheren Beinen, schwankenden Schrittes irgendwohin gehen* 〈ist〉: betrunken nach Hause w.; benommen wankte er zur Tür. **3.** (geh.) *unsicher, erschüttert sein* 〈hat〉: der Glaube an die Götter wankt (Thieß, Reich 149); die Monarchie, seine Stellung begann zu w.; 〈1. Part.:〉 er ist [in seinem Glauben] wankend geworden; der Vorfall machte ihn wankend *(ließ ihn schwanken* 3); 〈subst.:〉 sein Entschluß ist ins Wanken geraten; das brachte sein Mut ins Wanken.

wann [van; mhd. wanne, wenne, ahd. (h)wanne, hwenne; vgl. wenn]: **I.** 〈Adv.〉 **1.** 〈temporal〉 **a)** 〈interrogativ〉 *zu welchem Zeitpunkt, zu welcher Zeit?:* w. kommt er?; w. bist du geboren?; w. bist du denn endlich soweit?; du w. wirst du bleiben?; seit w. weißt du es?; seit w. bin ich dein Laufbursche? (ugs.; *ich bin doch nicht dein Laufbursche!);* von w. an bist du dort zu erreichen?; (steht am Satzende, wenn mit einem gewissen Nachdruck gefragt wird, um die Zeitangabe genau zu erfahren od. weil die Zeitangabe nicht verstanden od. wieder vergessen worden ist:) du kommst w.?; du bist w. morgen in Rom?; (in indirekten Fragesätzen:) frag ihn doch, w. es ihm paßt; es findet statt, ich weiß nur noch nicht, w.; (in Ausrufesätzen:) w. dir so was immer einfällt! *(das paßt mir aber jetzt gar nicht!);* (w. + „immer", „auch", „auch immer":) du bist mir jederzeit willkommen, w. es auch sei; du kannst kommen, w. immer *(jederzeit, wenn)* du Lust hast; wir werden helfen, w. immer es nötig ist; komm doch morgen oder w. immer *(irgendwann sonst);* **b)** leitet einen Relativsatz ein, durch den ein Zeitpunkt näher bestimmt od. angegeben wird: den Termin, w. die Wahlen stattfinden sollen, festlegen; du kannst kommen, w. du Lust hast; bei ihm kannst du anrufen, w. du willst, er ist nie zu Hause. **2.** 〈konditional〉 *unter welchen Bedingungen?:* w. ist der Tatbestand des Mordes erfüllt?; ich weiß nicht genau, w. man rechts überholen darf [und w. nicht]. **II.** 〈Konj.〉 **1.** 〈temporal〉 (landsch., sonst veraltet) **a)** *wenn:* w. ich biete ihn, rufe ich dich gleich an; **b)** *als* (11 b): so daß des Todes Schwert über ihr schwebte, w. sie niederkam (Th. Mann, Joseph 346). **2.** 〈konditional〉 (landsch., bes. österr.) *wenn:* ja, w. er nur geschrieben hätt'!

Wännchen ['vɛnçən], das; -s, -: ↑Wanne (1 a, b); **Wanne** ['vanə], die; -, -n [mhd., ahd. wanna < lat. vannus = Schwinge (2)]: **1. a)** 〈Vkl. ↑Wännchen〉 *größeres, tieferes, tieferes, längliches, offenes Gefäß, bes. zum Baden:* eine Wanne aus Plastik; die Wanne *(Badewanne)* reinigen; sie ließ heißes Wasser in die W. laufen; er sitzt in der W. *(badet);* in die W. steigen (ugs.; *baden* 2 a); die Fotos werden in einer W. gewässert; **b)** 〈Vkl. ↑Wännchen〉 *etw., was die Form einer Wanne hat, bes. einer Wanne ähnliches Gefäß:* Viehfutter in die W. schütten; bei stehendem Motor sammelt sich das Öl in der W. *(Ölwanne);* die Männer von der Bergwacht brachten den verletzten Skiläufer in einer W. ins Tal; **c)** *wannenartige Vertiefung, Mulde:* Es

(= das Flugzeug) lag auf dem Bauch ..., in der W. festgerammt, die es sich selber gegraben hatte (Gaiser, Jagd 196). **2.** (landsch.) *wannenartige Kabine für einen Pförtner, einen Schaffner an der Sperre o. ä.*

wannen ['vanən] ⟨Adv.⟩ [mhd. wannen, ahd. (h)wanan, zu mhd. wanne, ahd. wanna = woher] in der Fügung **von w.** (veraltet; *woher*).

Wannenbad, das; -[e]s, ...bäder: **1.** *Bad in einer Badewanne:* ein W. nehmen. **2.** (selten) *Badezimmer mit einer Badewanne.* **3.** *öffentliches Bad, wo man Wannenbäder* (1) *nehmen kann:* ins W. gehen.

Wanst [vanst], der; -[e]s, Wänste ['vɛnstə] u. Wänster ['vɛnstɐ; mhd. wanst, ahd. wanast]: **1.** ⟨Pl. Wänste⟩ (salopp abwertend): **a)** ⟨Vkl. ↑Wänstchen⟩ *[dicker] Bauch (bes. eines Mannes):* sich den W. vollschlagen; er rannte ihm das Messer in seinen fetten W.; **b)** *dicker Mann, Fettbauch* (2): dieser alte W. **2.** ⟨Pl. Wänster⟩ (landsch.) svw. ↑²Balg; **Wänstchen** ['vɛnstçən], das; -s, -: ↑Wanst (1 a).

Want [vant], die; -, -en, auch: das; -s, -en ⟨meist Pl.⟩ [viell. eigtl. = Gewundenes, vgl. Wand] (Schiffbau): *Seil od. Stange zur seitlichen Verspannung eines Masts.*

Wanze ['vantsə], die; -, -n [mhd. wanze, Kurzf. von mhd., ahd. wantlūs, eigtl. = Wandlaus; 3: wohl nach der kleinen Form]: **1. a)** (Zool.) *in vielen Arten vorkommendes, im Wasser od. auf dem Land lebendes Insekt mit meist abgeflachtem Körper, das sich von Pflanzensäften od. Blut ernährt;* **b)** *blutsaugende, auch den Menschen als Parasit befallende Wanze* (1 a): *Bettwanze.* **2.** (derb abwertend) *widerlicher, ekelhafter Mensch:* Ich schmetterte die W. die Treppe hinunter (Dürrenmatt, Meteor 48). **3.** (Jargon) *Minispion, Abhörwanze:* ⟨Abl.:⟩ **wanzen** ['vantsn] ⟨sw. V.; hat⟩ (volkst.): *entwanzen:* ein Zimmer w.; **Wanzenvertilgungsmittel,** das; -s, -.

Wapiti [va'pi:ti], der; -[s], -s [engl. wapiti < Algonkin (Indianerspr. des nordöstl. Nordamerika) wipiti] (Zool.): *bes. in Nordamerika vorkommender Rothirsch.*

Wappen ['vapn], das; -s, - [mhd. wāpen = Waffe, Wappen (eigtl. = Zeichen auf der Waffe) < mniederl. wāpen; vgl. Waffe]: *in stilisierender Darstellung u. meist mehrfarbig gestaltetes, meist schildförmiges Zeichen, das symbolisch für eine Person, eine Familie, eine Dynastie, eine Körperschaft u. a. steht:* das W. der Habsburger, der Stadt Berlin; ein W. führen; die Familie führt einen Adler im W.; *für den Hofadel benötigt man gräfliches W. (muß man gräflicher Abstammung sein;* St. Zweig, Fouché 5).

Wappen-: ~bild, das: *Darstellung von etw. (z. B. eines Tieres) in einem Wappen;* **~brief,** der: *Urkunde, in der die Verleihung od. Registrierung eines Wappens bescheinigt wird;* **~devise,** die (Her.): vgl. ↑~spruch; **~dichtung,** die: *Heroldsliteratur;* **~feld,** das (Her.): *eines der Felder, in die manche Wappen eingeteilt sind;* **~kunde,** die ⟨o. Pl.⟩: *Lehre von Geschichte, Gestaltung, Bedeutung usw. der Wappen; Heraldik;* **~kunst,** die ⟨o. Pl.⟩: *Kunst der Gestaltung von Wappen;* **~mantel,** der (Her.): *mantelartige Drapierung um den Wappenschild;* **~ring,** der: *Fingerring mit einem Wappen;* **~saal,** der: *mit Wappen geschmückter Saal (in einem Schloß o. ä.);* **~schild,** der, auch: das (Her.): *schildförmiger, zentraler Teil eines Wappens;* **~spruch,** der: *Sinnspruch auf einem Wappen;* **~tier,** das: vgl. ~bild; **~zelt,** das (Her.): svw. ↑~mantel.

Wapperl ['vapɐl], das; -s, -[n] [mundartl. Vkl. von ↑Wappen] (bayr., österr.): *Etikett;* **wappnen** ['vapnən] ⟨sw. V.; hat⟩ [mhd. wāpenen] (geh.): **1.** ⟨w. + sich⟩ **a)** *sich auf etw. Unangenehmes o. ä., was einem möglicherweise bevorsteht, vorbereiten, einstellen:* sich gegen eine Gefahr, gegen Anfeindungen w.; daggen mußt du dich w.; ⟨oft im 2. Part.:⟩ ich bin gewappnet; **b)** *etw. aufbieten, um eine [möglicherweise] bevorstehende schwierige, gefährliche o. ä. Situation bestehen zu können:* er wappnete sich mit Geduld, mit neuem Mut. **2.** (selten) *jmdm. etw. geben, was der Betreffende voraussichtlich brauchen wird, um eine schwierige, gefährliche o. ä. Situation bestehen zu können:* er betete, Gott möge ihn mit Kraft für die schwere Aufgabe w.

war [va:ɐ̯]: ↑sein.

Waran [va'ra:n], der; -s, -e [arab. waran] (Zool.): *in Afrika, Südasien, Australien lebende größere Echse mit massigem Körper, kräftigen Beinen u. langem Schwanz.*

warb [varp]: ↑werben.

ward [vart]: ↑werden.

Wardein [var'daɪn], der; -[e]s, -e [mniederl. wa(e)rdijn < älter nordfrz. wardien (= frz. gardien) < mlat. guardianus

= Aufsichtführender, aus dem Germ.] (früher): *Münzwardein;* **wardieren** [var'di:rən] ⟨sw. V.; hat⟩ [wohl unter Einfluß von niederl. waarderen = den Wert von etw. prüfen (zu: waarde = Wert), zu ↑Wardein] (früher): *eine Münze auf ihren Gehalt an Edelmetall prüfen.*

Ware ['va:rə], die; -, -n [mhd. war(e), viell. verw. mit ↑wahren, also eigtl. = das, was man in Verwahrung nimmt]: **1.** *etw., was gehandelt, verkauft od. getauscht wird; Handelsgut; Artikel* (3): eine hochwertige, teure, leichtverderbliche W.; die W. verkauft sich gut, wird morgen geliefert; eine W. anbieten; -n produzieren, exportieren; wir brauchen neue W. *(müssen uns neu mit Waren eindecken);* im Kapitalismus wird die menschliche Arbeitskraft zur W.; R erst die W., dann das Geld *(bezahlt wird erst, wenn die Ware im Besitz des Käufers ist);* Spr jeder Krämer lobt seine W.; gute W. lobt sich selbst; gute W. hält sich; *heiße W.* (Jargon; *illegale Ware).* **2.** (Kaufmannsspr.) *Erzeugnis [von einer bestimmten Beschaffenheit, mit bestimmten Eigenschaften]:* eine schwere, leichte, strapazierfähige, synthetische W.

wäre ['vɛ:rə]: ↑sein.

waren-, Waren- (bes. Wirtsch., Kaufmannsspr.): **~abkommen,** das: *internationales Abkommen über Warenhandel, -austausch;* **~absatz,** der; **~angebot,** das: svw. ↑Angebot (2); *Sortiment* (1); **~annahme,** die: **1.** ⟨Pl. selten⟩ *Annahme* (1 a) *von Waren.* **2.** *Annahme* (2) *für Waren;* **~art,** die: *Art von Waren;* **~aufzug,** der: *Lastenaufzug zur Beförderung von Waren;* **~ausfuhr,** die; **~ausgabe,** die: vgl. ~annahme; **~ausgang,** der: **1.** ⟨o. Pl.⟩ *Auslieferung von Waren (beim Großhandel).* **2.** ⟨meist Pl.⟩ vgl. Ausgang (5 b); **~austausch,** der; **~auswahl,** die: vgl. ~angebot; **~automat,** der: *Automat* (1 a) *zum Verkauf von Waren;* **~begleitschein,** der (Zollw.): **~beleihung,** die: *Beleihung von Waren;* **~bereitstellung,** die (bes. DDR): *Bereitstellung von Waren (durch den Staat);* **~bestand,** der, dazu: **~bestandsaufnahme,** die; **~börse,** die: **1.** *Produktenbörse.* **2.** (DDR) *Veranstaltung des Großhandels für den Verkauf bestimmter, schwer absetzbarer Waren;* **~charakter,** der: *Eigenschaft, Ware zu sein:* W. der menschlichen Arbeitskraft; **~durchfuhr,** die; **~eingang,** der: vgl. ~ausgang; **~export,** der; **~fonds,** der (DDR): *Gesamtheit der in der Zeit eines ²Planes* (1 b) *für die Versorgung der Bevölkerung zur Verfügung stehenden Waren:* dazu: vgl. ~art; **~gattung,** die: vgl. ~art; **~gruppe,** die: *Gruppe von Warenarten;* **~handel,** der: *Handel mit Waren;* **~haus,** das: svw. ↑Kaufhaus; **~import,** der; **~katalog,** der; **~klasse,** die: vgl. ~art; **~knappheit,** die; **~korb,** der (Statistik): *Gesamtheit derjenigen Waren, die der Berechnung des Preisindexes zugrunde gelegt werden;* **~kreditbrief,** der (Bankw.): *Urkunde, die eine Teilzahlungsbank einem Kunden zum Kauf von Waren ausstellt u. die dieser in bestimmten Geschäften wie einen Scheck in Zahlung geben kann;* **~kunde,** die ⟨o. Pl.⟩: *Lehre von Herkunft, Herstellung, Bearbeitung, Beschaffenheit usw. von Waren; Produktenkunde,* dazu: **~kundlich** ⟨Adj.; o. Steig.; nicht präd.⟩: **~lager,** das; **~lieferung,** die; **~liste,** die; **~marke,** die: vgl. ~zeichen; **~nummer,** die (DDR): *Nummer, unter der eine Ware in einem Warenverzeichnis registriert ist;* **~posten,** der: *Posten* (3 a); *Partie* (4); **~probe,** die: **1.** *Probe, Muster einer Ware.* **2.** (Postw.) vgl. ~sendung (2); **~produktion,** die; **~produzent,** der: *jmd., der Waren produziert od. produzieren läßt;* **~prüfung,** die: *Prüfung von Waren auf bestimmte Eigenschaften;* **~regal,** das: *Regal zur Unterbringung von Waren (z. B. in einem Laden);* **~rückvergütung,** die: *anteilige Auszahlung des Gewinnes einer Genossenschaft an die Mitglieder;* dazu: **~sendung,** die: **1.** vgl. ~lieferung. **2.** (Postw.) *(zu ermäßigter Gebühr beförderte) Postsendung bes. zur Versendung von Warenproben, Mustern;* **~sortiment,** das: dazu: vgl. ~angebot; **~streuung,** die (DDR): *Art der Verteilung der verfügbaren Waren unter die Bevölkerung, auf das Land;* **~test,** der: *Test einer Ware;* **~träger,** der (DDR): *Gestell, auf das Waren übersichtlich u. leicht zugänglich zum Verkauf ausgelegt werden;* **~umsatz,** der; **~umschlag,** der: **1.** *Güterumschlag.* **2.** *Einkauf u. Weiterverkauf einer Ware (durch einen Händler);* **~verkehr,** der: vgl. Güterverkehr; **~verknappung,** die; **~verzeichnis,** das: *systematisches Verzeichnis von Waren (für statistische Zwecke);* **~vorrat,** der; **~wert,** der; **~zeichen,** das: vgl. Markenzeichen, Herstellermarke, Trademark: ein eingetragenes W.; das Wort „Duden" ist als W. geschützt, dazu: **~zeichenrecht,** das; **~zeichenschutz,** der: *rechtlicher Schutz für Warenzeichen;* **~zoll,** der:

warf [varf]: ↑werfen; **¹Warf** [-], der od. das; -[e]s, -e [mhd., ahd. warf, zu ↑werfen, nach dem Hin u. Herwerfen des Schiffchens (4)] (Weberei): *Gesamtheit der Kettfäden.* **²Warf** [-], die; -, -en [mniederd. warf, urspr. = Platz, wo man sich hin u. her bewegt, dann: aufgeworfener Hügel, zur Grundbed. von ↑werben], **Warft** [varft], die; -, -en [mit sekundärem t zu ↑Warf] (nordd.): svw. ↑Wurt. **warm** [varm] ⟨Adj.; wärmer, wärmste⟩ [mhd., ahd. warm]: **1. a)** *eine verhältnismäßig hohe Temperatur habend* (Ggs.: kalt 1): [angenehm] -es Wasser; [widerlich] -es Bier; -e Füße haben; ein -er Wind; -es Klima; ein -er Sommerabend; ein [verhältnismäßig] -er Winter; in der -en Jahreszeit *(im Sommer);* die -en Länder des Mittelmeerraumes; im -en *(geheizten) Zimmer;* ein -es *(aufgewärmtes od. gerade gekochtes)* Essen; das Restaurant hat -e und kalte Küche *(führt warme u. kalte Speisen);* -e *(heiße)* Würstchen; am -en *(Wärme ausstrahlenden)* Ofen; ein -es Bad; eine -e Quelle; -e Miete (ugs.; *Miete einschließlich der Heizkosten);* eine -e (Jägerspr.; *frische)* Fährte; der Kaffee ist noch w.; der Heizkörper ist w., fühlt sich w. an; hier, heute ist es sehr w.; der Motor ist ·noch nicht w.; das Essen w. machen *([auf]wärmen);* die Suppe w. halten, stellen; die Heizung auf „warm" stellen; heute abend esse ich w. *(ein warmes Essen);* so ein Grog macht [schön] w. *(wärmt einen auf);* die Sonne scheint w.; w. *(mit warmem Wasser)* duschen; der Sportler läuft sich w. *(erwärmt sich durch Laufen);* ich schlafe gern w. *(in geheizten Räumen);* ihr habt es im Büro schön w.; mir ist [es] w.; hast du w.? (landsch.; *ist dir warm?);* bei der Arbeit wird einem ganz schön w.; der Mantel hält/(landsch., bes. schweiz.:) gibt w.; du mußt dich w. halten *(deinen Körper vor Kälte schützen);* das Zimmer kostet w. (ugs., *einschließlich der Heizkosten)* 200 Mark [Miete]; ⟨subst.:⟩ etw. Warmes essen, trinken; im Warmen sitzen; R mach dir doch [ein paar] -e Gedanken (salopp scherzh.; Erwiderung auf die Feststellung eines anderen, ihm sei kalt); Ü mir wurde ganz w. ums Herz *(ich empfand ein tiefes Gefühl der Rührung, des Glücks o. ä.);* ein -es *(angenehm-gedämpft u. ruhig wirkendes)* Licht, Rot; mit seiner ... wohltuend -en Knabenstimme (Thieß, Legende 94); der Raum wirkt hell und w. *(behaglich);* **b)** *den Körper warm haltend, vor Kälte schützend:* -e Kleidung; eine -e Decke; im -en Bett liegen; sich w. anziehen, zudecken; ⟨subst.:⟩ sich etw. Warmes anziehen. **2. a)** *eifrig, lebhaft, nachdrücklich:* -e Zustimmung; -es Interesse für etw. hegen; ich kann es nur wärmstens empfehlen; ***weder w. noch kalt/nicht w. und nicht kalt sein** (ugs.; *gleichgültig, uninteressiert sein);* **b)** *herzlich* (1 b)*, tief empfunden, von Herzen kommend:* -e Anteilnahme; -e Dankesworte; ein -es Gefühl der Dankbarkeit; **c)** *herzlich* (1 a)*, freundlich:* -e Worte des Trostes; jmdm. einen -en Empfang bereiten; er schüttelte ihm w. die Hand; ***w. werden** (ugs.; *sich näher kennenlernen:* die beiden müssen erst mal etwas w. werden; **mit jmdm. w. werden** (ugs.; *eine mehr als formelle Beziehung zu jmdm. finden, sich mit jmdm. anfreunden):* mit ihm kann ich nicht so recht w. werden; **mit etw. w. werden** (ugs.; *Gefallen an etw. finden):* allmählich werde ich mit der neuen Arbeit, Umgebung, mit dieser Stadt w. **3.** (salopp) svw. ↑schwul (1). **warm-, Warm-:** ~**beet,** das (Gartenbau): *beheiztes Frühbeet;* ~**bier,** das: *aus erwärmtem Bier u. verschiedenen Zutaten bereitetes Getränk;* ~**blut,** das: *durch Kreuzung von Vollblut-u. Kaltblutpferden gezüchtetes Rassepferd;* ~**blüter** [-bly:tɐ], der (Zool.): *Tier, dessen Körpertemperatur im allgemeinen weitgehend konstant bleibt:* Säugetiere sind W.; ~**blütig** ⟨Adj.; o. Steig.; nicht adv.⟩: **1.** (Zool.) svw. ↑homöotherm: -e Tiere. **2.** (selten) *ein Warmblut seiend:* ein -es Pferd, dazu: ~**blütigkeit,** die; -; ~**blüter,** der (selten): **1.** svw. ↑~blüter. **2.** svw. ↑~blut; ~**blutpferd,** das: svw. ↑~blut; ~**festigkeit,** die (Technik): *Festigkeit von Werkstoffen bei stark erhöhter Temperatur:* eine hohe W.; ~**formung,** die (Metallbearb.): *Formung von Metall unter Hitzeeinwirkung;* vgl. Kaltformung; ~**front,** die (Met.): vgl. Kaltfront (Ggs.: Kaltfront); ~**halteflasche,** die: svw. Thermosflasche; ~**haltekanne,** die: *Kanne mit einer wärmeisolierenden Ummantelung, in der heiße Getränke nur langsam abkühlen;* ~**halten,** sich (ugs.): *sich jmds. Gunst, Wohlwollen erhalten;* ihn solltest du dir w.; ~**halteplatte,** die: *[erhitzbare] [Metall]platte zum Warmhalten von Speisen, Getränken;* ~**haus,** das (Gartenbau): *beheizbares Gewächshaus;* vgl. Kalthaus; ~**herzig** ⟨Adj.; nicht adv.⟩: **a)** *zu starken menschlichen Gefühlen*

fähig, neigend; voller Herzenswärme; **b)** *von großer Herzens-, Gefühlswärme zeugend,* dazu: ~**herzigkeit,** die; -: *warmherziges Wesen, Gefühlswärme;* ~**laufen** ⟨st. V.; ist⟩: *durch Laufen [im Leerlauf] warm werden:* den Motor w. lassen; ⟨selten w. + sich:⟩ der Motor muß sich erst w., hat sich warmgelaufen; ~**luft,** die (bes. Technik, Met.): *warme Luft,* dazu: ~**lufteinbruch,** der (Met.), ~**luftgerät,** das: *Gerät zur Erzeugung von Warmluft* (z. B. Haartrockner), ~**luftheizung,** die (Technik): *Zentralheizung, bei der die Luft unmittelbar erwärmt wird u. in dem zu heizenden Gebäude zirkuliert,* ~**luftzufuhr,** die (bes. Technik, Met.); ~**miete,** die (ugs.): *Miete einschließlich Heizkosten;* ~**nieten** ⟨sw. V.; hat; Zusschr. nur im Inf. u. im 2. Part.⟩ (Technik): *mit erhitzten Nieten nieten,* dazu: ~**nietung,** die (Technik): vgl. Kaltnietung; ~**wasser** [-'--], das: *warmes, heißes Wasser:* das Zimmer hat [fließend] W., dazu: ~**wasseraquarium** [-'-----], das, ~**wasserbereiter** [-'-----], der (Technik): svw. ↑Heißwasserbereiter, ~**wasserhahn** [-'---], der, ~**wasserheizung** [-'----], die (Technik): *Zentralheizung, bei der die Wärme von zirkulierendem Wasser in die zu heizenden Räume transportiert wird;* ~**wasserspeicher** [-'-----], der (Technik): svw. ↑Heißwasserspeicher, ~**wasserversorgung** [-'------], die (Technik); ~**zeit,** die (Geol.): *Interglazial* (Ggs.: Kaltzeit), dazu: ~**zeitlich** ⟨Adj.; o. Steig.; nicht phil.⟩ (Geol.): *interglazial.* **Warme** ['varmǝ], der; -n, -n ⟨Dekl. ↑Abgeordnete⟩ (salopp abwertend): *Homosexueller;* **Wärme** ['vɛrmǝ], die; - [mhd. werme, ahd. warmī]: **1. a)** *Zustand des Warmseins* (Ggs.: Kälte 1): *es herrschte eine angenehme, feuchte, sommerliche W.; ist das heute eine W.!; er fühlte nun eine wohlige W. im Bauch (Ott, Haie 100); wir haben heute 20 Grad W.; der Ofen strahlt eine angenehme W. aus; er spürte die W. ihres Körpers; Ü die W. seiner Stimme, der Farben;* **b)** (Physik) svw. ↑Wärmeenergie. **2.** *Herzens-, Gefühlswärme, Warmherzigkeit, Herzlichkeit:* W. ausstrahlen; Gerade da hätte nun Walter menschliche W. gebraucht (Musil, Mann 53). **wärme-, Wärme-:** ~**abgabe,** die; ~**abstrahlung,** die; ~**aufnahme,** die; ~**ausdehnung,** die (Physik): *durch Erhöhung der Temperatur erfolgende Ausdehnung eines Körpers;* ~**austausch,** der (Fachspr.): *Übertragung, Übergang von Wärme von einem Medium auf ein anderes;* ~**austauscher,** der (Technik): *Gerät zur Übertragung von Wärme von einem Medium auf ein anderes;* ~**bedürftig** ⟨Adj.; nicht adv.⟩: *viel Wärme benötigend:* diese Pflanze ist sehr w.; ~**behandlung,** die: **1.** (Metallbearb.) *Erwärmung von Metall, metallenen Werkstücken zur Verbesserung der Eigenschaften des Werkstoffes.* **2.** (Med.) *therapeutische Anwendung von Wärme;* ~**belastung,** die: **1.** (Ökologie) *Umweltbelastung durch Abwärme:* die W. der Mosel. **2.** *Beanspruchung durch Wärme:* eine Zündkerze ist enormen -en ausgesetzt; ~**beständig** ⟨Adj.; nicht adv.⟩ (Fachspr.): vgl. hitzebeständig, thermostabil, dazu: ~**beständigkeit,** die; ~**bett,** das: svw. ↑Couveuse; ~**bildung,** die; vgl. ~entwicklung; ~**dämmend** ⟨Adj.; o. Steig.; nicht adv.⟩: vgl. ~isolierend, dazu: ~**dämmung,** die (Physik): svw. ~isolation; ~**dehnung,** die (Physik): svw. ↑~ausdehnung; ~**durchlässig** ⟨Adj.; nicht adv.⟩ (Fachspr.): svw. ↑diatherman; ~**einheit,** die: *Einheit* (2) *der Wärme:* die W. Kalorie; ~**einwirkung,** die; ~**energie,** die: *als Wärme* (1 a) *wahrnehmbare, auf der Bewegung der Atome bzw. Moleküle der Stoffe beruhende Energie;* ~**entwicklung,** die: die W. in einem Verbrennungsmotor, dazu: ~**gewitter,** das (Met.): *durch starke Erwärmung bodennaher Luftschichten bei gleichzeitiger hoher Luftfeuchtigkeit entstehendes Gewitter;* ~**grad,** der: vgl. Kältegrad; ~**haushalt,** der (Physiol.): der W. des Körpers; ~**isolation,** die: **1.** *Schutz gegen Wärme od. gegen Wärmeverluste.* **2.** *etw., was zur Wärmeisolation* (1) *dient;* ~**isolierend** ⟨Adj.; o. Steig.; nicht adv.⟩: *eine geringe Wärmeleitfähigkeit besitzend:* -e Stoffe; ~**isolierung,** die: vgl. ~isolation; ~**kapazität,** die (Physik): *Materialkonstante, die durch das Verhältnis der einem Körper zugeführten Wärmemenge zu der durch sie bewirkten Veränderung der Temperatur ausgedrückt wird;* ~**kraftmaschine,** die (Technik): *Kraftmaschine, die Wärmeenergie in mechanische Energie umwandelt;* ~**kraftwerk,** das: *Kraftwerk, in dem auf dem Wege über die Verbrennung bestimmter Stoffe Elektrizität erzeugt wird;* ~**lehre,** die (Physik): *Teilgebiet der Physik, das sich mit der Energieform Wärme befaßt; Kalorik;* ~**leiter,** der (Physik): *Stoff, der die Wärme in bestimmter Weise leitet:* Kupfer ist ein sehr guter W.; ~**leitfähigkeit,** die (Physik); ~**men-**

ge, die: *Menge von Wärme* (1 a); ~**messer,** der (Technik): svw. ↑~zähler; ~**pol,** der (Geogr.): ↑): *Ort mit extrem hoher Lufttemperatur:* die -e der Erde liegen auf den nördlichen Halbkugel; ~**pumpe,** die: (Technik): *Anlage, mit deren Hilfe man einem relativ kühlen Wärmespeicher (z. B. dem Grundwasser) Wärmeenergie entziehen u. als Heizenergie nutzbar machen kann;* ~**quelle,** die; ~**regler,** der: vgl. Temperaturregler; ~**regulation,** die (Physiol.); ~**schutz,** der: svw. ↑~isolation; ~**sinn,** der (Physiol.): *Fähigkeit, Wärme wahrzunehmen;* ~**speicher,** der (Fachspr.): *Anlage zur Speicherung von Wärmeenergie;* ~**starre,** die (Zool.): *(bei wechselwarmen Tieren) bei bestimmten hohen Temperaturen eintretender bewegungsloser Zustand, der zum Tod des betreffenden Tieres führt;* ~**stau,** der, ~**stauung,** die: **1.** (Physiol., Med.) *Hyperthermie.* **2.** *übermäßiges Ansteigen der Temperatur* (z. B. in einer Maschine); ~**strahl,** der ⟨meist Pl.⟩: vgl. ~strahlung; ~**strahlung,** die (Physik, Met.): *Abgabe von Wärme in Form von Strahlen;* ~**tauscher,** der (Technik): svw. ↑~austauscher; ~**technik,** die (Technik): *Bereich der Technik, der sich mit der Erzeugung u. Anwendung von Wärme befaßt;* ~**tod,** der (Kosmologie): *(hypothetischer) Endzustand des Weltalls, in dem überall die gleiche minimale Temperatur herrscht, so daß es keine thermodynamischen Prozesse mehr gibt;* ~**träger,** der (Fachspr.): *das Wasser, die Luft als W.;* ~**verbrauch,** der; ~**verlust,** der; ~**wert,** der (Technik): *Zahl, die angibt, wie groß die thermische Belastbarkeit einer Zündkerze ist;* ~**wirtschaft,** die: vgl. Energiewirtschaft; ~**zähler,** der (Technik): *Gerät zur Messung von [zum Heizen verwendeten] Wärmemengen:* Heizkostenverteiler sind W.; ~**zufuhr,** die.

wärmen ['vɛrmən] ⟨sw. V.; hat⟩ [mhd. warm, ahd. wermen]: **1. a)** *warm machen, erwärmen:* sich die Füße [am Ofen] w.; er nahm sie in die Arme, um sie zu w.; er wärmt sich mit einem Schnaps; **b)** *warm machen, erhitzen, heiß machen, aufwärmen, anwärmen:* sie wärmt dem Baby die Milch, die Flasche; die Suppe von gestern muß noch gewärmt werden. **2. a)** *[in bestimmter Weise, in bestimmtem Maße] Wärme abgeben, entstehen lassen:* der Ofen wärmt gut; die Wintersonne wärmt kaum; so ein Whisky wärmt schön; **b)** *[in bestimmter Weise, in bestimmtem Grad] warm halten:* der Mantel, die Wolldecke, Wolle wärmt [gut]; **wärmer** ['vɛrmɐ]: ↑warm; **Wärmflasche** ['vɛrm-], die; -, -n: *meist aus Gummi o. ä. bestehender flacher, beutelartiger, mit heißem Wasser zu füllender Behälter, der zur Wärmebehandlung (2), zum Anwärmen von Betten o. ä. benutzt wird;* **Wärmkruke,** die; -, -n (landsch.): *als Wärmflasche benutzte Kruke* ⟨1⟩; **wärmste** ['vɛrmstə]: ↑warm; **Wärmung,** die; - (selten): *das Wärmen* (1), *Gewärmtwerden.*

Warm-up ['wɔ:mʌp], das; -s, -s [engl. warm-up] (Motorsport): *das Warmlaufenlassen eines Motors.*

warn-, Warn-: ~**anlage,** die: *Anlage, die durch Signale vor Gefahren warnt;* ~**bake,** die (Verkehrsw.): Bake (1 b); ~**blinkanlage,** die (Kfz.-W.): *Anlage, die es ermöglicht, die linken u. rechten Blinkleuchten gleichzeitig einzuschalten;* ~**blinken** ⟨sw. V.; hat; meist im Inf. u. 2. Part.⟩ (Kfz.-W. Jargon): *die Warnblinkanlage einschalten, eingeschaltet haben:* daß nur mit gelben Leuchten warngeblinkt werden darf (Gute Fahrt 3, 1974, 48); ~**blinker,** der (ugs.): *Warnblinkanlage;* ~**blinklampe,** ~**blinkleuchte,** die (Kfz.-W.): *zur Warnung vor einer Gefahr dienende, Blinksignale aussendende Lampe;* ~**dienst,** der: *Einrichtung, deren Aufgabe es ist, vor bestimmten Gefahren zu warnen;* ~**dreieck,** das (Kfz.-W.): *(im Falle einer Panne od. eines Unfalls auf der Straße aufzustellendes) Warnzeichen in Form eines weißen Dreiecks mit rotem Rand u. einem senkrechten schwarzen Strich in der Mitte;* ~**farbe,** die: **1.** Signalfarbe. **2.** (Zool.) vgl. ~färbung; ~**färbung,** die (Zool.): *(bes. bei Insekten) auffällige Färbung u. Zeichnung des Körpers, durch die Feinde abgeschreckt werden sollen;* ~**flagge,** die; ~**glocke,** die; vgl. ~sirene; ~**kleidung,** die: *optisch auffallende [Arbeits]kleidung:* die für Straßenkehrer vorgeschriebene W.; ~**kreuz,** das (Verkehrsw.): svw. ↑Andreaskreuz (2); ~**lampe,** die; ~**lämpchen,** das, ~**lampe,** die: *Glühlampe, die durch [automatisches] Aufleuchten vor etw. warnt, auf etw. Wichtiges hinweist;* ~**laut,** der (Zool.): *Laut, durch den ein Tier seine Artgenossen od. auch andere Tiere vor einer drohenden Gefahr warnt;* ~**leuchte,** die: vgl. ~lampe, ~blinkleuchte; ~**licht,** das ⟨Pl. -er⟩: vgl. ~signal; ~**linie,** die (Verkehrsw.): *in bes. kurzen Abständen verlaufende Mittellinie* (2) *vor Kurven, Kreuzungen, Kuppen u. a.;* ~**meldung,** die: *auf eine*

bestimmte Gefahr hinweisende Meldung; ~**ruf,** der: **1.** *warnender Zuruf.* **2.** (Zool.) svw. ↑~laut; ~**schild,** das ⟨Pl. -er⟩: **1.** *Schild mit einer Warnung.* **2.** (Verkehrsw.) *auf eine Gefahr hinweisendes Verkehrsschild;* ~**schrei,** der: vgl. ~ruf; ~**schuß,** der: *in die Luft abgegebener Schuß, durch den einer Aufforderung, einer Drohung Nachdruck verliehen werden soll;* ~**signal,** das: *auf eine Gefahr hinweisendes Signal;* ~**sirene,** die: *Sirene zum Erzeugen akustischer Warnsignale;* ~**streik,** der: *kurz befristete Arbeitsniederlegung, durch die einer Forderung Nachdruck verliehen, Kampfbereitschaft demonstriert od. gegen etw. protestiert werden soll;* ~**system,** das: *System von Einrichtungen, die dazu dienen, vor bestimmten Gefahren zu warnen;* ~**tafel,** die: vgl. ~schild (1); ~**ton,** der: **a)** vgl. ~laut; **b)** vgl. ~signal; ~**tracht,** die (Zool.): svw. ↑~färbung; ~**verhalten,** das (Zool.): **a)** *der Einschüchterung od. Abschreckung von Feinden od. Rivalen dienendes Verhalten eines Tieres;* **b)** *der Warnung von Artgenossen vor drohender Gefahr dienendes Verhalten eines Tieres;* ~**zeichen,** das: **1.** vgl. ~signal. **2.** (Verkehrsw.) vgl. ~schild (2). **3.** *vor einem Unheil warnende Erscheinung; Menetekel.*

warnen ['varnən] ⟨sw. V.; hat⟩ [mhd. warnen, ahd. warnōn, eigtl. = (sich) vorsehen]: **1.** *auf eine Gefahr hinweisen:* jmdn. vor einer Gefahr, einem Anschlag, vor einem Betrüger w.; ein Leuchtturm warnt die Schiffe vor den Klippen; er warnte sie [davor], zu nahe an den Abgrund zu treten; eine innere Stimme, ein Gefühl warnte mich; ⟨auch o. Akk.-Obj.:⟩ die Polizei warnt vor Glatteis, vor Taschendieben; ⟨1. Part.:⟩ ein warnender Zuruf; ⟨2. Part.:⟩ ich bin gewarnt. **2.** *jmdm. nachdrücklich, dringend [u. unter Drohungen, unter Hinweis auf mögliche unangenehme Folgen] von etw. abraten:* ich warne dich [davor], dich darauf einzulassen; ich warne dich, du machst einen Fehler; ich warne dich! Laß ihn in Ruhe!; der Kanzler warnte in seiner Rede vor Überreaktionen; ein warnendes (abschreckendes) Beispiel; ⟨Abl.:⟩ **Warnung,** die; -, -en [mhd. warnunge, ahd. warnunga]: **1.** *das Warnen, Gewarntwerden.* **2. a)** *Hinweis auf eine Gefahr:* ein Schild mit der Aufschrift „W. vor dem Hunde"; eine W. vor Glatteis, Sturm; er hörte (2) werden soll: laß dir das eine W. sein (lerne daraus, wie man sich nicht verhalten soll); das ist meine letzte W. (wenn du jetzt nicht auf mich hörst, wird das für dich unangenehme Folgen haben); er hörte nicht auf ihre -en; **Warnungs-:** seltener für ↑Warn-.

¹**Warp** [varp], der od. das; -s, -e [engl. warp, zu: to warp = werfen; binden] (Textilw.): **1.** *fest gedrehtes Kettgarn.* **2.** *billiger, bunt geweber Baumwollstoff für Schürzen o. ä.*

²**Warp** [-], der; -[e]s, -e [mniederd. warp, zu: werpen = werfen] (Seemannsspr.): *kleinerer Anker zum Verholen eines Schiffes;* **Warpanker,** der; -s, - (Seemannsspr.): svw. ↑²Warp; **warpen** ['varpn] ⟨sw. V.⟩ (Seemannsspr.): **1.** *mit Hilfe eines Warpankers, mit Hilfe von Tauen fortbewegen* ⟨hat⟩. **2.** *sich durch Warpen* (1 a) *fortbewegen* ⟨ist⟩; ⟨Zus.:⟩ **Warpleine,** die (Seemannsspr.); **Warpschiffahrt,** die (Seemannsspr.).

Warrant [va'rant, 'vɔrənt, engl.: 'wɔrənt], der; -s, -s [engl. warrant < a(nord)frz. warant, ↑Garant] (Wirtsch.): *von einem Lagerhalter ausgestellte Bescheinigung über den Empfang von eingelagerten Waren (die im Falle einer Beleihung der Waren verpfändet werden kann).*

Wart [vart], der; -[e]s, -e [mhd., ahd. wart] (veraltet, sonst nur in Zus., z. B. Gerätewart, Torwart): *jmd., der für eine Bestimmtes verantwortlich ist, der die Aufsicht über etw. hat. Bestimmtes führt.*

warte: schweiz. auch für ↑Warte-.

Warte ['vartə], die; -, -n [mhd. warte, ahd. warta]: **1.** (geh.) *hochgelegener Platz, von dem aus die Umgebung gut zu überblicken ist:* von den hohen W. des Hügels konnten wir alles gut überblicken; Ü von meiner W. *(von meinem Standpunkt) aus ...;* Geschichtsbetrachtung wären bisher nur von preußischer W. aus *(aus preußischer Sicht)* angestellt worden (Kempowski, Uns 158). **2.** (MA.) *[zu einer Burg, einer Befestigungsanlage gehörender] befestigter Turm zur Beobachtung des umliegenden Geländes u. als Zufluchtsstätte.*

warte-, Warte-: ~**bank,** die ⟨Pl. ...bänke⟩; ~**frau,** die: **1.** (veraltet) *Frau, die jmdn. wartet* (2 a), *bes. Kinderfrau, Pflegerin.* **2.** (veraltend) *Frau, deren Aufgabe es ist, etw. zu beaufsichtigen u. in Ordnung zu halten (z. B. Toilettenfrau);*

~**frist,** die: vgl. ~zeit; ~**gebühr,** die (österr. früher): vgl. ~geld; ~**geld,** das (früher): *Geld, das einem in den Warte-stand versetzten Beamten od. Offizier vom Staat gezahlt wurde;* ~**halle,** die: vgl. ~saal; ~**häuschen,** das: *eine Bushal-testelle mit einem* W.; ~**liste,** die: *Liste mit den Namen von Personen, die darauf warten, etw. geliefert, zugeteilt, bewilligt o. ä. zu bekommen:* sich auf die W. setzen lassen; ~**pflicht,** die: **1.** (Verkehrsw.) *Verpflichtung zu warten [um Vorfahrt zu gewähren].* **2.** (jur.) *Verpflichtung, etw. nicht vor Ablauf einer bestimmten Frist zu tun,* dazu: ~**pflichtig** 〈Adj.; o. Steig.; nicht adv.〉 (Verkehrsw., jur.); ~**raum,** der: **1.** vgl. ~saal, ~zimmer. **2.** (Flugw.) *Luftraum in der Nähe eines Flugplatzes, in dem auf Landeerlaubnis wartende Flugzeuge kreisen müssen;* ~**saal,** der: *größerer Raum, oft verbunden mit einer Gaststätte, in dem sich Reisende auf Bahnhöfen aufhalten können;* ~**stand,** der 〈o. Pl.〉 (früher): *einstweiliger Ruhestand (eines Beamten od. Offiziers);* ~**zeit,** die: **1.** *Zeit des Wartens:* sie verkürzten sich die W. mit Skatspielen. **2.** (bes. Versicherungsw.) *festgesetzte Frist, vor deren Ablauf etw. nicht möglich, nicht zulässig ist; Karenzzeit;* ~**zimmer,** das: *Raum, in dem sich Wartende aufhalten können* (z. B. in Arztpraxen für Patienten).

warten ['vartṇ] 〈sw. V.; hat〉 [mhd. warten, ahd. wartēn = ausschauen, auf etw. achtgeben, zu ↑Warte]: **1. a)** *dem Eintreffen einer Person, einer Sache, eines Ereignisses entge-gensehen, wobei einem oft die Zeit besonders langsam zu vergehen scheint:* geduldig, sehnsüchtig, vergeblich auf etw. w.; ich warte schon seit sechs Wochen auf Post von ihm; es war nicht nett, ihn so lange auf eine Antwort w. zu lassen; auf einen Studienplatz *(auf Zuteilung eines Studien-platzes)* w.; er wartet nur auf eine Gelegenheit, sich zu rächen; darauf habe ich schon lange gewartet *(das habe ich vorausgesehen, geahnt);* die Katastrophe ließ nicht lange auf sich w. *(es kam bald zur Katastrophe);* auf Typen wie dich haben wir hier gerade gewartet! (salopp iron.; *dich brauchen wir hier gar nicht);* worauf wartest du noch? *(warum handelst du nicht?);* worauf warten wir noch? *(laß[t] uns handeln!);* (geh., veraltet mit Gen.:) des Befehls der anderen ... Seite wartend (Plievier, Stalingrad 330); 〈auch o. Präp.-Obj.:〉 der soll ruhig/kann w. (ugs.; *ihn können wir ruhig warten lassen);* da kannst du lange w./wirst du vergebens w. (ugs.; *das, worauf du wartest, wird nicht eintreffen);* na, warte! (ugs.; *du kannst dich auf etwas gefaßt machen);* Ü das Essen kann w. *(damit ist es nicht so eilig);* 〈subst.:〉 zermürbendes Warten; **b)** *sich auf jmdn., etw. wartend* (**1 a**) *an einem Ort aufhalten u. diesen nicht verlas-sen:* am Hintereingang, im Foyer (auf jmdn.) w.; auf den Bus w.; ich werde mich in das Café setzen und dort w., bis du wiederkommst; beeil dich, der Zug wartet nicht!; die Reifen können wir sofort montieren, Sie können gleich [darauf] w.; warten Sie, bis Sie aufgerufen werden!; R warte mal *(einen Augenblick Geduld bitte!),* ich zeige es dir schnell;/es fällt mir gleich ein; Ü zu Hause wartete eine Überraschung auf uns *(erlebten wir, als wir eintrafen, eine Überraschung);* das Buch liegt bei mir und wartet darauf, daß du es abholst *(liegt für dich zur Abholung bereit);* (geh., veraltend mit Gen.:) In Holland wartete ihrer eine neue Enttäuschung *(sollte sie eine weitere Ent-täuschung erleben;* Nigg, Wiederkehr 47); **c)** *(etw.) hin-ausschieben, zunächst noch nicht tun:* sie wollen mit der Heirat noch [ein paar Monate, bis zum nächsten Examen] w.; er wird so lange w. *(zögern),* bis es zu spät ist; wir wollen mit dem Essen w., bis alle da sind. **2. a)** (geh., veraltend) *sich um jmdn., etw. kümmern, für jmdn., etw. sorgen; pflegen, betreuen:* Kranke, Kinder, Tiere, Pflanzen w.; **b)** (Technik) *(an etw.) Arbeiten ausführen, die zur Erhaltung der Funktionsfähigkeit von Zeit zu Zeit notwendig sind:* die Maschine, das Gerät, das Auto muß regelmäßig gewartet werden; wann ist die Batterie zuletzt gewartet worden?; **c)** (selten) *(eine Maschine, eine technische Anlage) bedienen:* die ganze Anlage kann von einem einzigen Mann gewartet werden; 〈Abl.:〉 **Wärter** ['vɛrtɐ], der; -s, - [mhd. werter, ahd. wartāri]: *der, der jmdn. betreut, auf jmdn., etw. aufpaßt:* der W. brachte den Gefangenen wieder in seine Zelle; der W. füttert die Affen.

Wärter- ~**bude,** die; ~**haus,** ~**häuschen,** das: *Häuschen, in dem sich ein Wärter während seines Dienstes aufhält.*

Warterei [vartə'raj], die; -, -en 〈Pl. selten〉 (ugs., meist abwer-tend): *[dauerndes] Warten* (1): ich hab' die W. satt; **Wärte-rin,** die; -, -nen: w. Form zu ↑Wärter.

-**wärtig** [-vɛrtiç; mhd. -wertec, ahd. -wertig, zu mhd., ahd. -wert, ↑-wärts] in Zus., z. B. rückwärtig, widerwärtig, aus-wärtig; -**wärts** [-vɛrts; mhd., ahd. -wertes, adv. Gen. von mhd., ahd. -wert, eigtl. = auf etw. hin gerichtet, verw. mit ↑werden] in Zus., z. B. vorwärts, anderwärts, einwärts.

Wartturm, der; -[e]s, Wartürme (MA.): svw. ↑Warte (2); **Wartung,** die; -, -en: *das Warten* (2), *Gewartetwerden.*

wartungs-, Wartungs-: ~**arbeit,** die 〈meist Pl.〉: *im Warten* (2 b) *bestehende Arbeit;* ~**arm** 〈Adj.; nicht adv.〉: *wenig Wartung erfordernd;* ~**dienst,** der: *im Warten* (2 b) *bestehen-de Dienstleistung;* ~**frei** 〈Adj.; o. Steig.; nicht adv.〉: *keiner Wartung bedürfend;* ~**kosten** 〈Pl.〉; ~**personal,** das: *Perso-nal, dessen Aufgabe es ist, etw. zu warten* (2 b, c).

warum [va'rʊm, mit bes. Nachdruck: 'va:rʊm; mhd. warum-be, spätmhd. wār umbe, aus: wār (↑wo) u. umbe, ↑um] 〈Adv.〉: **1.** 〈interrogativ〉 *aus welchem Grund?; weshalb?:* w. tust du das?, w. antwortest du nicht?; ich weiß nicht, w. er das getan hat; ich weiß nicht, w., aber er hat abgesagt; „Ich werde meine Reise verschieben.“ – „W. [das denn?“ *(warum tust du das?);* „Machst du da mit?“ – „Ja, w. nicht?“ *(warum sollte ich nicht mitmachen?);* w. nicht gleich [so]? (ugs.; *das hätte man doch gleich so machen können);* (steht im Satzinnern od. am Satzende, wenn mit einem gewissen Nachdruck gefragt wird, um den Grund genau zu erfahren:) er kam w. noch einmal zurück?; du verreist w.?2. 〈relativisch〉 *aus welchem Grund; weshalb:* der Grund, w. er es getan hat, ist mir nicht bekannt.

Wärzchen ['vɛrtsçən], das; -s, -: ↑Warze; **Warze** ['vartsə], die; -, -n 〈Vkl. ↑Wärzchen〉 [mhd. warze, ahd. warza, eigtl. = erhöhte Stelle]: **1.** *kleine rundliche Wucherung der Haut mit oft stark verhornter, zerklüfteter Oberfläche:* er hat eine W. am Finger, im Gesicht; eine W. entfernen, wegätzen. **2.** kurz für ↑Brustwarze.

warzen-, Warzen- ~**fortsatz,** der (Anat.): *warzenförmiger Fortsatz des Schläfenbeins;* ~**geschwulst,** die (Med.): svw. ↑Papillom; ~**hof,** der: *die Brustwarze umgebender, durch seine dunklere Färbung von der umgebenden Haut sich abhe-bender runder Fleck; Halo* (2 b); ~**schwein,** das (Zool.): *in Savannen Afrikas lebendes großes Schwein mit auffälli-gen warzenartigen Erhebungen an der Vorderseite des Kopfes;* ~**stift,** der: *Ätzstift zum Entfernen von Warzen* (1).

warzig ['vartsiç] 〈Adj.; nicht adv.〉: *Warzen* (1) *aufweisend.*

was [vas; mhd. wáʒ, ahd. [h]waʒ]: **I.** 〈Interrogativpron.; Neutr. (Nom. u. Akk., gelegtl. auch Dativ)〉 fragt nach etw., dessen Nennung od. Bezeichnung erwartet od. gefor-dert wird: w. ist das?; w. ist [alles, außerdem, noch] gestoh-len worden?; w. ist ein Modul?; w. sind Bakterien?; w. heißt, w. bedeutet, w. meinst du mit „Realismus“?; „Was ist das denn?“ – „Ein Transistor“; „Was ist in dem Kof-fer?“ – „Kleider.“; wißt ihr, w. ihr seid? Feiglinge [seid ihr]!; als w. hatte er sich verkleidet?; „Hier gibt es keine Streichhölzer.“ – „Und w. ist das?“ (ugs.; *hier sind doch welche!);* w. ist schon dabei?; w. führt dich zu mir?; w. ist [los]?; w. ist [nun], kommst du mit? (ugs.; *hast du dich nun entschieden mitzukommen?);* und w. dann? (ugs.; *wie geht es dann weiter?);* w. weiter? (ugs.; *was geschah dann?);* hältst du mich für bekloppt, oder w. (ugs.; *oder was denkst du dir dabei?);* w. ist nun mit morgen abend? (ugs.; *was soll nun morgen abend geschehen?);* aber w. (ugs.; *was machen wir aber),* wenn er ablehnt?; w. denn? (ugs.; *was ist denn los?);* was willst du denn?; w. [denn] (ugs.; *ist das denn die Möglichkeit),* du weißt das nicht?; w. (ugs.; *ist das wirklich wahr),* du hast gewonnen?; ist (sa-lopp; *[wie] bitte?);* das gefällt dir, w. (ugs.; *nicht wahr);* w. ist die Uhr? (landsch.; *wie spät ist es?);* 〈Gen.:〉 wessen rühmt er sich nicht?; weißt du, wessen man ihn beschuldigt?; w. tust du da?; w. willst du?; er fragte, was er vorhabe; ich weiß nicht, w. er gesagt hat; w. gibt es Neues?; w. glaubst du, wieviel das kostet?; w. haben wir noch an Wein? *(was für Wein u. wieviel haben wir noch?);* w. *(wie-viel)* ist sieben minus drei?; w. *(welche Summe Geldes)* kostet das, verdienst du?; w. kann ich dafür?; w. geht dich das an?; w. ist’s? (ugs.; *was möchtest du von mir?);* w. glaubst du [wohl], wie das weh tut! (ugs.; *das tut doch schließlich sehr weh!);* (steht im Satzinnern od. am Satzende, wenn ein gewissen Nachdruck gefragt wird, um das Betreffende genau genannt zu bekommen:) er hat w. gesagt?; er kaufte sich w.?; 〈ugs. in Verbindung mit Präp.:〉 an w. *(woran)* glaubst du?; auf w. *(worauf)* sitzt er?; aus w. *(woraus)* besteht das?; bei w. *(wobei)* ist denn

das passiert?; durch w. *(wodurch)* ist der Schaden entstanden?; für w. *(wofür)* ist das gut?; um w. *(worum)* geht es?; zu w. *(wozu)* kann man das gebrauchen?; ⟨in Ausrufesätzen:⟩ w. hier wieder los ist!; w. es [nicht] alles gibt!; w. der alles weiß!; ⟨w. + „immer“, „auch“, „auch immer“:⟩ Mag in der Welt w. immer geschehen (Molo, Frieden 29); w. du auch [immer] tust *(gleichgültig, was du tust)*, denk an dein Versprechen!; * **ach w.**! (salopp; *keineswegs!; Unsinn!*): „Bist du beleidigt?“ – „Ach w.! Wie kommst du darauf?“; **w. für [ein]** ... (↑für II); **w. ein** ... (ugs.; *was für ein* ..., *welch ein* ...): du weißt doch selbst, w. ein Aufwand das ist; w. 'n Pech!; w. 'n fieser Kerl!; **und w. nicht alles** (ugs.; *und alles mögliche*). **II.** ⟨Relativpron.; Neutr. (Nom. u. Akk., gelegtl. auch Dativ)⟩ **1.** bezeichnet in Relativsätzen, die sich nicht auf Personen beziehen, dasjenige, worüber im Relativsatz etw. ausgesagt ist: sie haben [alles] mitgenommen, w. nicht niet- und nagelfest war; ich glaube an das, w. in der Bibel steht; w. mich betrifft, so bin ich ganz zufrieden; ⟨Gen.:⟩ ⟨ugs. wessen er sich rühmt, ist kein besonderes Verdienst; ⟨ugs. in Verbindung mit Präp.:⟩ das ist das einzige, zu w. *(wozu)* er taugt; das ist es, mit w. *(womit)* ich unzufrieden bin; ⟨w. + „auch“, „immer“, „auch immer“:⟩ w. er auch [immer] *(alles, was er)* anfing, wurde ein Erfolg. **2. a)** *wer:* w. ein richtiger Kerl ist, [der] wehrt sich; **b)** (landsch. salopp) *der, die, das:* die Frieda, w. unsere Jüngste ist; die vielen Diebstähle, w. hier vorkommen (Aberle, Stehkneipen 30); **c)** (landsch. salopp) *derjenige, der; diejenige, die:* Was der Chauffeur dazu ist, der sitzt ... in Pinnebergs Laube (Fallada, Mann 240). **III.** ⟨Indefinitpron. (Nom. u. Akk., gelegtl. auch Dativ)⟩ **1.** (ugs.) *[irgend] etwas:* das ist ja ganz w. anderes!; ist schon w. [Näheres] bekannt?; paßt dir w. nicht?; ist w.? *(ist etwas geschehen?)*; eine Flasche mit w. drin; ich weiß w.; du kannst w. erleben; von mir aus kannst du sonst w. (salopp; *irgend etwas Beliebiges)* tun, mir ist es egal; da haben wir uns w. [Schönes] eingebrockt; soll ich dir mal w. sagen?; das ist doch wenigstens w.; er kann w.; taugt das w.?; tu doch w.!; es ist kaum noch w. übrig; weißt du w.? Ich lade dich ein!; w. zum Lesen; das sieht doch nach w. aus; * **so w.** (ugs.; *so etwas)* so w. Dummes!; so w. von blöd!; so w. von Frechheit!; na so w.!; und so w. (abwertend; *so ein Mensch)* schimpft sich Experte!; **[so] w. wie ...** (ugs.; *[so] etwas wie ...)*: er ist so w. wie ein Dichter; gibt es hier [so] w. wie 'n Klo? *(gibt es hier eine Toilette?)*. **2.** (landsch.) *etwas* (2), *ein wenig:* hast du noch w. Geld?; ich werde noch w. schlafen. **IV.** ⟨Adv.⟩ (ugs.) **1.** *warum* (1): w. regst du dich so auf?; w. stehst du hier herum?; ⟨in Ausrufesätzen:⟩ w. mußtest du ihn auch so provozieren! **2. a)** *wie [sehr]:* wenn du wüßtest, w. das weh tut, ...; lauf, w. *(so schnell wie)* du kannst!; ⟨meist in Ausrufesätzen:⟩ w. hast du dich verändert!; w. ist das doch schwierig!; **b)** *inwiefern:* w. stört dich das?; w. juckt mich das? **3.** *wie [beschaffen], in welchem Zustand:* weißt du, w. du bist? Stinkfaul [bist du].

wasch-, Wasch-: **~aktiv** ⟨Adj.; nicht adv.⟩: *schmutzlösend, reinigend:* -e Substanzen; **~anlage,** die: **a)** *Anlage zum maschinellen Waschen von Autos:* den Wagen durch die, in die W. fahren; **b)** (Technik) vgl. Wäsche (4); **~anleitung,** die: vgl. ~anweisung; **~anstalt,** die (selten): *Wäscherei;* **~anweisung,** die (Textilind.): *Hinweise für die Behandlung von Textilien beim Waschen;* **~automat,** der (Fachspr.): svw. ↑~maschine (1); **~balge,** die (nordd.): vgl. ~bottich; **~bär,** der: *besonders in Nordamerika vorkommender kleiner, grauer bis schwärzlicher Bär, der seine Nahrung oft im Wasser taucht u. mit waschenden Bewegungen zwischen den Vorderpfoten reibt;* **~becken,** das: **a)** *[an der Wand befestigtes] Becken* (1) *zum Waschen der Hände, des Körpers;* **b)** (selten) svw. ↑~schüssel; **~benzin,** das: *Benzin zum Reinigen von Textilien, zum Entfernen von Flecken u. ä.;* **~berge** ⟨Pl.⟩ (Bergmannsspr.): *Steine, die über Tage bei Aufbereitung der Kohle in der Wäsche* (4) *aussortiert werden;* **~beton,** der (Bauw.): *Beton, aus dessen Oberfläche durch Abwaschen der obersten Schicht Kieselsteine o. ä. hervortreten:* eine Fassade aus W.; **~beutel,** der: svw. ↑Kulturbeutel; **~blau,** das (Chemie): *blauer Farbstoff, mit dem früher weiße Wäsche behandelt wurde, um das Weiß strahlender erscheinen zu lassen;* **~bottich,** der: *Bottich zum Wäschewaschen;* **~brett,** das: **a)** *aus einem Stück eines besonderen Wellblechs [in einem Holzrahmen] bestehendes Gerät zum Wäschewa-*

schen, *auf dem die nasse Wäsche kräftig gerieben wird:* die Wäsche auf dem W. rubbeln; **b)** *als Rhythmusinstrument im Jazz benutztes Waschbrett* (a): W. spielen; **~bürste,** die; vgl. ~bottich; **~bütte,** die; vgl. ~bottich; **~echt** ⟨Adj.; nicht adv.⟩: **1.** (Textilind.) *sich beim Waschen nicht verändernd:* -e Stoffe, Farben, Kleidungsstücke. **2. a)** *alle typischen Merkmale (des Genannten) habend; richtig, echt:* ein -er Berliner; er spricht [ein] -es Bayrisch; **b)** *der Abstammung nach echt, rein:* sie ist eine -e Gräfin; **~faß,** das: vgl. ~bottich; **~fest** ⟨Adj.; nicht adv.⟩ (selten): svw. ↑~echt (1); **~fleck,** der (landsch.): svw. ↑~lappen (1); die, **~frau,** die: *Frau, die gegen Bezahlung für andere Wäsche wäscht;* **~gang,** der: vgl. Schleudergang; **~gelegenheit,** die: etw. *(ein Waschbecken, ein Waschtisch o. ä.), was die Möglichkeit bietet, sich zu waschen;* **~geschirr,** das: *Waschschüssel mit einem dazugehörenden Krug für Wasser;* **~gold,** das: *Gold in Form kleiner Körner u. Klumpen, das aus dem Sand eines Flusses ausgewaschen wird;* **~gut,** das (Fachspr.): *zu waschende Wäsche; zu waschendes Material;* **~handschuh,** der: *Waschlappen, den man sich wie einen Handschuh über die Hand ziehen kann;* **~haus,** das: *Gebäude, Gebäudeteil, in dem Wäsche gewaschen wird;* svw. vgl. Bergmannsspr.): svw. ↑Kaue (2); **~kessel,** der: *Kessel zum Kochen von Wäsche;* **~kommode,** die: vgl. ~tisch; **~konservierer,** der: *Mittel zum Waschen von Autos, das gleichzeitig eine den Lack konservierende Wirkung hat;* **~korb,** der: svw. ↑Wäschekorb; **~körbeweise** ⟨Adv.⟩ (ugs.): **a)** *in Waschkörben;* **b)** *in Waschkörbe füllender Menge:* er backe w. Fanpost; **~kraft,** die (Werbespr.): *Wirksamkeit als Waschmittel:* unser neues Waschmittel hat noch mehr W.; **~küche,** die: **1.** *zum Wäschewaschen bestimmter, eingerichteter Raum:* Mutter ist in der W. **2.** (ugs.) *dichter Nebel:* auf der Autobahn war vielleicht eine W.!; **~lappen,** der: **1.** *Lappen [aus Frottéestoff] zum Waschen des Körpers.* **2.** (ugs. abwertend) *Feigling, Schwächling:* er ist ein richtiger W.; **~lauge,** die: *Wasser mit darin gelöstem Waschmittel zum Wäschewaschen;* **~lavoir,** das (österr., sonst veraltet): svw. ↑Lavoir; **~leder,** das: *waschbares Leder, dazu:* ~**ledern** ⟨Adj.; o. Steig.; nicht adv.⟩: eine -e Jacke; **~maschine,** die: **1.** *Maschine zum automatischen Wäschewaschen:* eine vollautomatische W.; das kann man mit/in der W. waschen. **2.** (Technik, bes. Hüttenw.) *Maschine zur Flotation von Gesteinen od. Mineralien,* zu 1: **~maschinenfest** ⟨Adj.; nicht adv.⟩: *beim Waschen in der Waschmaschine keinen Schaden nehmend:* -e Wollpullover; **~mittel,** das: *meist aus synthetischen Substanzen bestehendes, gewöhnlich pulverförmiges Mittel, das, in Wasser gelöst, eine reinigende Wirkung entwickelt u. bes. zum Wäschewaschen gebraucht wird;* **~muschel,** die (österr.): svw. ↑~becken (a); **~phosphat,** das (meist Pl.) (Chemie): *als Builder dienendes Phosphat;* **~pilz,** der: *aus mehreren im Zentrum eines runden Beckens kreisförmig angeordneten Wasserhähnen bestehende Waschgelegenheit, an der sich mehrere Personen gleichzeitig waschen können* (z. B. auf Zeltplätzen für Camper); **~programm,** das: *beim Waschen von Wäsche in einer Waschmaschine ablaufendes Programm* (1 d): das W. für Buntwäsche umfaßt zwei Waschgänge und zwei Schleudergänge; **~pulver,** das: *pulverförmiges Waschmittel;* **~raum,** der: *Raum mit mehreren Waschgelegenheiten* (z. B. in Gemeinschaftsunterkünften); **~rumpel,** die (österr., südd.): svw. ↑~brett; **~sachen** ⟨Pl.⟩: **1.** svw. ↑~zeug; vgl. der: *Gewerbebetrieb, der durch Münzeinwurf in Betrieb zu setzende Maschinen zur Verfügung stellt, mit denen als Kunde selbst Wäsche waschen u. trocknen kann;* **~samt,** der: *waschbarer Samt, Kordsamt;* **~schaff,** das (österr., südd.): vgl. ~bottich; **~schemel,** der: vgl. ~tisch; **~schüssel,** die: *größere Schüssel zum Sichwaschen;* **~schwamm,** der: *Badeschwamm;* **~seide,** die: *waschbare Halbseide;* **~seife,** die: *Seife zum Wäschewaschen;* **~service,** das: svw. ↑~geschirr; **~stoff,** der: *waschbarer, bedruckter einfacher Baumwollstoff;* **~straße,** die (Kfz-W.): *Waschanlage* (a), *durch die die zu waschenden Wagen mit Hilfe eines besonderen Mechanismus langsam hindurchgezogen werden;* **~tag,** der: *Tag, an dem [man] die große Wäsche macht;* **~tisch,** der: *tischartiges Möbelstück, an dessen oberer Seite man einer [in die Platte eingelassenen u. herausnehmbaren] Waschschüssel waschen kann;* **~toilette,** die: vgl. ~tisch; **~trog,** der: **a)** vgl. ~bottich; **b)** (landsch.) vgl. ~schüssel; **~trommel,** die: *Trommel einer Waschmaschine;* **~vollautomat,** der: vgl. ~automat; **~vorgang,** der (Werbespr.) die W. unterbrechen; **~wanne,** die: vgl. ~bottich;

~**wasser**, das ⟨o. Pl.⟩: *Wasser, in dem, mit dem etw. gewaschen wird;* ~**weib**, das: **1.** (veraltet) *Wäscherin.* **2.** (salopp abwertend) *geschwätziger, klatschsüchtiger Mensch:* er ist ein W.; ~**zettel**, der [urspr. = Wäschezettel, dann: einem Buch beigegebener Begleittext] (Buchw.): *als separater Zettel od. als Klappentext einem Buch vom Verlag beigegebene kurze, Werbezwecken dienende Ausführungen zum Inhalt des betreffenden Buches;* ~**zeug**, das: *Utensilien für die Körperpflege, bes. zum Sichwaschen;* ~**zuber**, der: vgl. ~**bottich**; ~**zwang**, der (Psych.): *krankhafter Drang, sich übermäßig häufig u. sorgfältig zu waschen.*

waschbar ['vaʃbaːɐ̯] ⟨Adj.; o. Steig.; nicht adv.⟩: *so beschaffen, daß es (ohne Schaden) gewaschen werden kann:* -es Leder; **Wäsche** ['vɛʃə], die; -, -n [3: mhd. wesche, ahd. wesca; 1: schon mhd.]: **1.** ⟨o. Pl.⟩ *Gesamtheit von aus Textilien bestehenden Dingen (bes. Kleidungsstücke, Bett- u. Tischwäsche, Handtücher), die gewaschen werden:* die W. ist bald trocken; die W. in die Maschine stecken; sie macht ihm die W. (ugs.); *wäscht ihm seine Wäsche*); W. einweichen, waschen, schleudern, aufhängen, abnehmen, bleichen; ein Beutel für schmutzige W.; das Handtuch tue ich zur/in die W. *(zur schmutzigen Wäsche);* * **[seine] schmutzige W.** [**vor anderen Leuten** o. ä.] **waschen** (abwertend; *unerfreuliche private od. interne Angelegenheiten vor nicht davon betroffenen Dritten ausbreiten).* **2.** ⟨o. Pl.⟩ *Gesamtheit der Kleidungsstücke, die man unter anderen Kleidungsstücken trägt, bes. Unterwäsche:* feine, duftige, seidene W.; frische W. anziehen; die W. wechseln; *[dumm o. ä.]* **aus der W. gucken** (salopp; *[völlig verdutzt] gucken*); **jmdm. an die W. gehen/wollen** (ugs.; *jmdn. tätlich angreifen, anfassen wollen).* **3. a)** *das Waschen von Wäsche:* bei uns ist heute große W. *(bei uns wird heute eine große Menge Wäsche gewaschen);* die kleine W. *(das Waschen einzelner, kleinerer Wäschestücke) erledigt sie selbst;* etw. in die, zur W. geben *(waschen lassen, in die Wäscherei geben);* das Hemd ist [gerade] in der W. *(wird gerade gewaschen);* die Hose ist in der W. eingelaufen; **b)** *das Waschen* (1): das Auto unmittelbar nach der W. einwachsen; er war gerade bei der morgendlichen W. *(dem morgendlichen Sichwaschen).* **4.** (Technik) *Anlage, Einrichtung zum Waschen* (z. B. von Erz od. Kohle).

wäsche-, Wäsche-: ~**band**, das ⟨Pl. -bänder⟩: *beim Schneidern, Nähen verwendetes Band aus Stoff (z. B. zur Herstellung von Aufhängern);* ~**berg**, der (ugs.): *Berg* (3) *von Wäsche;* ~**beutel**, der: *größerer Beutel für schmutzige Wäsche;* ~**boden**, der: *Trockenboden;* ~**bündel**, das: *Bündel Wäsche;* ~**erzeugung**, die (österr.): *Betrieb, in dem Wäsche hergestellt wird;* ~**fabrik**, die; ~**fach**, das: *Fach für Wäsche* (z. B. in einem Schrank); ~**garnitur**, die: vgl. Garnitur (1 a); ~**geschäft**, das; ~**gestell**, das: vgl. Trockengestell; ~**kammer**, die: vgl. Kleiderkammer; ~**kasten**, der: **1.** (südd., österr., schweiz.) svw. ↑Wäscheschrank. **2.** *kisten-, truhenartiges Möbelstück zur Unterbringung schmutziger Wäsche;* ~**kiste**, die: vgl. ~kasten (2); ~**klammer**, die: *Klammer zum Befestigen nasser Wäsche auf einer Wäscheleine;* ~**knopf**, der: *(bes. für Bettwäsche verwendeter) mit Stoff überzogener Knopf;* ~**kommode**, die: vgl. ~schrank; ~**korb**, der: *großer Korb o. ä. zum Transportieren von Wäsche* (z. B. zum Trockenplatz); ~**leine**, die: *Leine, an die nasse Wäsche aufgehängt wird;* ~**mangel**, die: svw. ↑²Mangel; ~**paket**, das: vgl. ~bündel; ~**pfahl**, der: *Pfahl zum Befestigen einer Wäscheleine;* ~**platz**, der: *Trockenplatz;* ~**puff**, der: svw. ↑³Puff (1 a); ~**rolle**, die (landsch., bes. österr.): svw. ↑~mangel; ~**schapp**, der od. das (Seemannsspr.): *Schapp zur Aufbewahrung von Wäsche;* ~**schleuder**, die: *(nach dem Prinzip einer Zentrifuge funktionierendes) Gerät, mit dessen Hilfe aus tropfnasser Wäsche ein großer Teil des in ihr enthaltenen Wassers herausgeschleudert werden kann;* ~**schrank**, der: *Schrank zur Aufbewahrung von Wäsche;* ~**speicher**, der (regional, bes. westmd., südd.): svw. ↑Trockenboden; ~**spinne**, die: *zusammenklappbares, aus einem Pfahl u. mehreren strahlenförmig davon abgehenden Streben bestehendes Trockengestell zum Trocknen von Wäsche;* ~**sprenger**, der: *dosen-, flaschenartiger Behälter für Wasser mit einem mit vielen kleinen Löchern versehenen Deckel zum Einsprengen von Wäsche (vor dem Bügeln od. Mangeln);* ~**stärke**, die: *Stärke* (8) *zum Stärken von Wäsche;* ~**stoff**, der: *Stoff, aus dem bes. Unter-, Nacht-, Bettwäsche gefertigt wird;* ~**stampfer**, der: *keulenförmiges o. ä. Gerät zum Stampfen der Wäsche in der Waschlauge;* ~**ständer**, der: vgl. Trockengestell; ~**stück**, das: *Stück Wä-*

sche; ~**stütze**, die: *Stütze* (2) *für die Wäscheleine;* ~**tinte**, die: *tintenartige, einen waschechten Farbstoff enthaltende Flüssigkeit zum Kennzeichnen von Wäschestücken;* ~**trockner**, der: **1.** *Maschine zum Trocknen von Wäsche mit Heißluft.* **2.** svw. ↑~gestell; ~**trommel**, die: svw. ↑Waschtrommel; ~**truhe**, die: vgl. ~schrank; ~**waschen**, das, -s: sie ist gerade beim W.; ~**wechsel**, der: *das Wechseln der Wäsche* (2); ~**zeichen**, das: *angenähtes, gesticktes od. mit Wäschetinte angebrachtes Kennzeichen* (z. B. die Initialen des Besitzers) *an einem Wäschestück;* ~**zettel**, der: *der in einer Wäscherei zu waschenden Wäsche vom Auftraggeber beigefügtes Verzeichnis der einzelnen Wäschestücke.*

waschen ['vaʃn̩] ⟨st. V.; hat⟩ [mhd. waschen, weschen, ahd. wascan, verw. mit ↑Wasser]: **1. a)** *mit Wasser von anhaftendem Schmutz od. sonstigen unerwünschten Stoffen befreien:* sich mit Wasser und Seife w.; sich die Füße w.; jmdm. die Haare, den Kopf w.; er wusch das Auto; Geschirr w.; das Gemüse wird zunächst geputzt und gewaschen; Erz, Kohle w. (Fachspr.; *durch Ausschwemmen bestimmter unerwünschter Beimengungen aufbereiten);* ein Gas w. (Fachspr.; *durch Hindurchleiten durch eine geeignete Lösung von Verunreinigungen befreien);* * **sich gewaschen haben** (ugs.; *von äußerst beeindruckender [u. unangenehmer] Art sein):* die Klassenarbeit hatte sich gewaschen; eine Ohrfeige, Strafe, die sich gewaschen hat; **b)** *abwaschen* (1), *herauswaschen* (a): wasch dir mal den Dreck vom Knie. **2.** *(aus textilem Gewebe o. ä.) unter Verwendung von Seife od. einem Waschmittels durch häufiges [maschinelles] Bewegen in Wasser [u. durch Reiben, Drücken, Walken] von Schmutz befreien:* Wäsche, Windeln w.; den Pullover wasche ich mit der Hand; ein frisch gewaschenes Hemd; ⟨auch o. Akk.-Obj.:⟩ heute muß ich w. **3.** *durch Waschen* (2) *in einen bestimmten Zustand bringen:* etw. sauber, weiß w. **4.** (Seemannsspr.) **a)** *(vom Wasser der See, von Wellen) schlagen* (2 b): Eine Woge wusch übers Oberdeck (Ott, Haie 127); **b)** *spülen* (3 a): er wurde von einer See über Bord gewaschen. **5.** *durch Wegschwemmen von Sand, Schlamm o. ä. abscheiden u. so gewinnen:* Gold w. **6.** (landsch.) *(jmdm.) zum Spaß, um ihn zu ärgern, Schnee ins Gesicht reiben:* jetzt wird er gewaschen. **7.** (Jargon) *(in illegaler Weise erworbenes Geld in Form registrierter Banknoten) so geschickt, daß kein Verdacht erregt wird (etwa im Ausland), gegen andere Noten umtauschen, um über das Geld verfügen zu können, ohne sich durch das Ausgeben desselben in die Gefahr zu bringen, gefaßt zu werden: das Lösegeld wird nach der Übergabe sofort gewaschen;* ⟨Abl.:⟩ **Wascher**, der; -s, - (Technik): svw. ↑Gaswascher; **Wäscher** ['vɛʃɐ], der; -s, - : **1.** *jmd., der [beruflich] Wäsche wäscht;* ⟨Zus.:⟩ **Wäscherei** [vɛʃə'rai̯], die; -, - (ugs. abwertend): *[dauerndes, häufiges] Waschen;* **Wäscherei** [vɛʃə'rai̯], die; -, -en: *Dienstleistungsbetrieb, in dem Wäsche gewaschen wird;* W. Form zu ↑Wäscher; **wäschst** [vɛʃst], **wäscht** [vɛʃt]: ↑waschen; **Waschung**, die; -, -en: **a)** (geh.) *das Waschen des Körpers od. einzelner Körperteile:* rituelle -en gibt es in vielen Religionen; **b)** (Med.) *das Abwaschung.*

¹**Wasen** ['vaːzn̩], der; -s, - ⟨Pl. selten⟩ [mniederd. wasem, wohl verw. mit ↑²Wasen] (nordd.): svw. ↑Wrasen.

²**Wasen** [-], der; -s, - [1 a: mhd., mniederd. wase, ahd., asächs. waso; 2: eigtl. = Wurzelwerk einer Pflanze]: **1.** (südd. veraltet) **a)** *Rasen;* **b)** *Schindanger.* **2.** ⟨meist Pl.⟩ (nordd.) *Bündel von Reisig od. Stangenholz; Faschine;* ⟨Zus. zu 1 b:⟩ **Wasenmeister**, der (südd. veraltet, österr.): *Abdecker.*

Waserl ['vaːzɐl], das; -s, -n [eigtl. mundartl. Vkl. von ↑Waise] (österr. ugs.): *hilfloser, unbeholfener, harmloser Mensch.*

wash and wear ['wɔʃ ənd 'weɐ] [engl. = waschen und tragen] (Textilind.): *waschbar u. ohne Bügeln wieder zu tragen* (als Information für den Käufer); ⟨Zus.:⟩ **Wash-and-wear-Mantel**, der; **Washboard** ['wɔʃbɔːd], das; -s, -s [engl. washboard] (Jazz): *Waschbrett* (b).

Wasser ['vasɐ], das; -s, - u. Wässer [mhd. waʒʒer, ahd. waʒʒar]: **1.** ⟨Pl. selten⟩ **a)** *(aus einer Wasserstoff-Sauerstoff-Verbindung bestehende) durchsichtige, weitgehend farb-, geruch- u. geschmacklose Flüssigkeit, die bei 0° C gefriert u. bei 100° C siedet:* klares, sauberes, frisches, abgestandenes, kaltes, lauwarmes, schmutziges, gechlortes, trübes, kalkhaltiges, hartes, weiches, enthärtetes W.; geweihtes W.; W. zum Waschen; ein Zimmer mit fließendem W.;

ein Glas W.; ein Tropfen W.; ein W. mit Geschmack (landsch.; *eine Limonade*) stilles W. (landsch.; *Mineralwasser ohne Kohlensäure*); schweres W. (Chemie; *u. a. Wasser, das statt des gewöhnlichen Wasserstoffs schweren Wasserstoff, Deuterium, enthält*); W. verdunstet, verdampft, gefriert; das W. kocht, siedet; das W. tropft, rinnt, fließt, sprudelt, spritzt [aus dem Hahn]; W. holen, schöpfen, filtern, aufbereiten, destillieren; W. [für den Kaffee] aufsetzen; W. in die Badewanne einlaufen lassen; W. trinken; er hat beim Schwimmen W. geschluckt; durch den Rohrbruch stehen die Räume unter W., sind sie unter W. gesetzt *(überschwemmt)*; R das wäscht kein W. ab *(diese Schande o. ä. läßt sich nicht vergessen)*; da wird auch nur mit W. gekocht *(sie vollbringen auch nichts Überdurchschnittliches)*; *wie Feuer und W. sein (unvereinbare Gegensätze darstellen)*; W. in ein Sieb/mit einem Sieb schöpfen *(sich mit etw. von vornherein Aussichtslosem, mit etw. Unmöglichem abmühen)*; W. in den Wein schütten/gießen *(jmds. Begeisterung durch etw. dämpfen)*; **jmdm. nicht das W. reichen können** *(jmdm. an Fähigkeiten, Leistungen nicht annähernd gleichkommen)*; **reinsten -s/von reinstem W.** (1. *von besonders klarem Glanz, besonderer Leuchtkraft:* ein Diamant von reinstem W. 2. *von besonderer Ausprägung:* ein Idealist, Egoist reinsten -s); **bei W. und Brot sitzen** (veraltend; *im Gefängnis sein*); **etw. wird zu W.** *(etw. kann nicht verwirklicht werden u. löst sich in nichts auf)*; **b)** ⟨Pl. -⟩ *ein Gewässer bildendes Wasser* (1 a): auflaufendes, ablaufendes, offenes W.; das W. trägt [nicht], das W. ist an dieser Stelle sehr tief; das W. strömt, rauscht, plätschert, steigt, tritt über die Ufer, überschwemmt das Land; das W. des Baches treibt eine Mühle; die W. (geh.; *Wassermassen, Fluten*) des Meeres; im Sommer führt der Fluß wenig W.; sie waren den ganzen Tag am W.; etw. schwimmt, treibt auf dem W.; diese Tiere leben im W.; die Kinder planschten im W.; das Kind ist ins W. gefallen; bist du heute schon im W. gewesen? *(hast du schon gebadet, geschwommen?)*; er konnte sich kaum über W. halten *(drohte unterzugehen)*; der Taucher blieb lange unter W.; die Wiesen stehen unter W. *(sind überflutet)*; die Boote wurden zu W. gelassen; man kann diesen Ort zu W. oder zu Land *(auf dem Wasser od. auf dem Land fahrend)* erreichen; R bis dahin fließt noch viel W. den Berg, Bach, Rhein o. ä. hinunter *(bis das eintritt, wird noch viel Zeit vergehen);* Spr W. hat keine Balken (↑Balken 1); *das W. steht jmdm. bis zum Hals (jmd. steckt in Schulden, ist in großen Schwierigkeiten);* **etw. ist W. auf jmds. Mühle** *(etw. von anderer Seite gereicht jmdm. zum Vorteil);* **W. treten** (1. *sich durch schnelles Treten über Wasser halten.* 2. *in knöcheltiefem, kaltem Wasser umhergehen [als Heilverfahren]);* **jmdm. das W. abgraben** *(jmds. Existenzgrundlage gefährden, jmdn. seiner Wirkungsmöglichkeiten berauben;* entweder aus dem Vorstellungsbereich des Belagerungskriegs od. nach der Vorstellung der Wassermühle, deren Bach abgeleitet wird); **die Sonne zieht W.** *(es wird bald regnen;* nach den hellen Streifen, die durch den Dunst fallenden Sonnenstrahlen auf dem Wasser bilden); **jmds. Strümpfe ziehen W.** (↑Strumpf 1); **nahe am/ans W. gebaut haben** (ugs.; *leicht in Tränen ausbrechen);* **wie aus dem W. gezogen sein** (ugs.; *völlig naß geschwitzt sein);* **etw. fällt ins W.** *(etw. kann nicht stattfinden, durchgeführt werden);* **ins W. gehen** (verhüll.; *sich ertränken);* **mit allen -n gewaschen sein** (ugs.; *auf Grund bestimmter praktischer Erfahrungen sich nicht so leicht überrumpeln, überraschen lassen, sondern diese Erfahrungen schlau für seine Ziele ausnutzen;* urspr. in bezug auf Seeleute); **sich**, (seltener:) **jmdn. über W. halten** *(durch etw. mühsam seine od. jmds. Existenzgrundlage sichern).* **2.** ⟨Pi. -; Vkl. ↑Wässerchen⟩ svw. ↑Gewässer: ein stehendes, tiefes W.; Spr stille W. sind/gründen tief *(hinter stillen, ihre Gefühle u. Ansichten nicht äußernden Menschen verbirgt sich mehr, als man denkt);* *ein stilles W. sein (still, zurückhaltend in der Äußerung seiner Gefühle u. Ansichten [u. schwer zu durchschauen] sein).* **3.** ⟨Pl. Wässer; Vkl. ↑Wässerchen⟩ *[alkoholische] wäßrige Flüssigkeit:* wohlriechende, duftende Wässer; Kölnisch[es] W. **4.** ⟨o. Pl.⟩ *wäßrige Flüssigkeit, die sich im Körper bildet (der Schweiß)* lief ihm von der Stirn; W. *(eine krankhafte Ansammlung von Gewebeflüssigkeit)* in den Beinen haben; das W. (verhüll.; *den Harn)* nicht halten können; W. lassen (verhüll.; *urinieren);* *jmdm. läuft das W. im Mund zusammen* (ugs.; *jmd. be-*

kommt bei verlockend zubereitetem Essen sogleich Appetit); sein W./sich das W. abschlagen (salopp; *[von Männern] urinieren).*

wạsser-, Wạsser-: ~**abfluß**, der ⟨o. Pl.⟩; ~**abstoßend**, (seltener:) ~**abweisend** ⟨Adj.; o. Steig.; nicht adv.⟩: *als Gewebe Wasser nicht aufnehmend, eindringen lassend;* ~**ader**, die: *kleiner, unterirdischer Wasserlauf;* ~**aloe**, die: *in stehenden Gewässern wurzelnde od. frei schwimmende Pflanze mit breiten, linealischen Blättern in dichten Blattrosetten u. mit weißen Blüten;* ~**amsel**, die: *braun, schwärzlich u. weiß gefärbter Singvogel mit kurzem Schwanz, der an Gebirgsbächen lebt;* ~**ansammlung**, die; ~**anschluß**, der: *Anschluß an eine Wasserleitung;* ~**anwendung**, die: *naturheilkundliches Verfahren, bei dem Wasser zur Anwendung kommt;* ~**arm** ⟨Adj.; nicht adv.⟩: *arm an Wasser, Feuchtigkeit* (Ggs.: ~reich): eine -e Gegend; ~**arm**, der: *Arm* (2) *eines Gewässers, bes. eines Flusses;* ~**armut**, die: vgl. ~mangel; ~**aufbereitung**, die, dazu: ~**aufbereitungsanlage**, die; ~**bad**, das: **1.** (veraltet) *Bad im Wasser.* **2.** (Kochk.) *Topf mit kochendem Wasser, in das ein kleiner Topf zum Kochen von Speisen gestellt wird, um das Anbrennen zu verhindern:* eine Pastete im W. kochen. **3.** (Fot.) *Becken mit fließendem Wasser zum Wässern von Abzügen;* ~**ball**, der: **1.** *großer aufblasbarer Ball, mit dem man im Wasser spielt.* **2.** *Lederball, mit dem Wasserball* (3) *gespielt wird.* **3.** ⟨o. Pl.⟩ *zwischen zwei Mannschaften im Wasser ausgetragenes Ballspiel, bei dem die Spieler kraulend den Ball führen u. mit der Hand ins Tor zu werfen versuchen,* zu 3: ~**baller**, der: *jmd., der Wasserball spielt,* ~**ballspiel**, das: vgl. Wasserball (3); ~**bassin**, das; ~**bau**, der ⟨o. Pl.⟩: *Bau von Anlagen zur Nutzung des Wassers; Hydrotechnik;* ~**becken**, das: vgl. Bassin; ~**bedarf**, der; ~**behälter**, der; ~**behandlung**, die: svw. ↑Hydrotherapie (2); ~**bett**, das: *mit Wasser gefülltes Gummikissen [zur Lagerung von Kranken];* ~**blase**, die: *Blase* (1 b); ~**blau** ⟨Adj.; o. Steig.; nicht adv.⟩: *von einem Blau, das durchsichtig klar wie Wasser ist:* -e Augen; ~**blüte**, die ⟨o. Pl.⟩ (Biol.): *massenhafte Ausbreitung von pflanzlichem Plankton in Gewässern, die dadurch grün, bräunlich od. rot gefärbt werden;* ~**bock**, der ⟨o. Pl.⟩: *Riedbock;* ~**bombe**, die (Milit.): *von Flugzeugen od. Schiffen abgeworfene, unter Wasser explodierende Bombe;* ~**bottich**, der; ~**bruch**, der (Med.): svw. ↑Hydrozele; ~**büffel**, der: *in sumpfigen Gebieten Süd[ost]asiens lebender Büffel mit großen, sichelförmigen, flach nach hinten geschwungenen Hörnern, der auch als Zugtier gehalten wird;* ~**burg**, die: *(zum Zweck der Wehr) von Wasser[gräben] umgebene Burg in einer Niederung;* ~**dampf**, der: svw. ↑Dampf (1); ~**dicht** ⟨Adj.; o. Steig.; nicht adv.⟩: *undurchlässig für Wasser:* ein -er Regenmantel; das W. ist nicht w.; ~**druck**, der ⟨Pl. -drücke, seltener: -e⟩: ¹*Druck* (1) *des Wassers;* ~**durchlässig** ⟨Adj.; nicht adv.⟩: *durchlässig für Wasser* (1 a): -es Material, dazu: ~**durchlässigkeit**, die; ~**eimer**, der: *Eimer für Wasser;* ~**enthärtung**, die; ~**fahrt**, die (selten): *[Ausflugs]fahrt auf dem Wasser;* ~**fahrzeug**, das: *Fahrzeug, das sich auf dem Wasser fortbewegt;* ~**fall**, der: *über eine od. mehrere Stufen senkrecht abstürzendes Wasser eines Flusses:* *wie ein W. reden o. ä.* (ugs.; *ununterbrochen u. hastig reden);* ~**farbe**, die: *durchscheinende, wasserlöslicher, mit Bindemitteln vermischter Farbstoff, der vor dem Auftragen mit Wasser angerührt wird; Tuschfarbe, dazu: ~farbenmalerei, die svw. ↑Aquarellmalerei;* ~**fest** ⟨Adj.; o. Steig.; nicht adv.⟩: *Wasser nicht einwirken lassend, seiner Einwirkung standhaltend:* eine -e Tapete; ~**fläche**, die: *große, vom Wasser bedeckte, eingenommene Fläche:* die vom Wind geriffelte W. (des Sees); ~**flasche**, die: *Flasche für Trinkwasser;* ~**fleck**, der: -e auf einem Foto; ~**floh**, der: *kleines Krebstier, das im Wasser hüpfend fortbewegt; Kladozere;* ~**flugzeug**, das: *Flugzeug mit Schwimmern* (3 a) *am unteren Bootsteil ähnlichem Rumpf, das auf dem Wasser starten u. landen kann;* ~**flut**, die (oft emotional): *strömende Wassermasse:* die -en brausten und rauschten; ~**frosch**, der: *durchscheinend grün bis bräunlich gefärbter Frosch von graugrüner bis bräunlicher Färbung mit dunklen Flecken; in Tümpeln u. Teichen lebender Frosch von graugrüner bis bräunlicher Färbung mit dunklen Flecken;* ~**führend** ⟨Adj.; o. Steig.; nicht adv.⟩: *periodisch -e Flüsse;* ~**gang**, der ⟨o. Pl.⟩: *äußerste, niedrigste Deckplanke, auf der das an Deck kommende Wasser abläuft;* ~**gas**, das (Chemie): *bes. aus Wasserstoff u. Kohlenmonoxyd bestehendes Gas, das durch Umsetzung von Wasserdampf mit glühendem Kohlenstoff gewonnen wird;* ~**gehalt**, der: Gehalt an Wasser: Obst mit hohem W.; ~**geist**, der ⟨Pl. -er⟩ (Myth.): *Geist*

bzw. *Gottheit, die im Wasser lebt;* ~**gekühlt** ⟨Adj.; o. Steig.; nicht adv.⟩: *mit Wasser gekühlt:* ein -er Motor; ~**geld,** das (ugs.): vgl. Lichtgeld; ~**glas,** das: **1.** *becherartiges* [1]*Glas* (2 a). **2.** (Chemie) *durch Schmelzen von Soda od. Pottasche mit Quarzsand hergestellte sirupartige Flüssigkeit aus kieselsaurem Natrium bzw. Kalium, die zur Herstellung von Kitt u. zur Konservierung verwendet wird;* ~**glätte,** die: svw. ↑Aquaplaning; ~**graben,** der: **1.** *mit Wasser angefüllter [Wasser ableitender] Graben.* **2. a)** (Reiten) *Hindernis in Form eines Wassergrabens;* **b)** (Leichtathletik) *Hindernis in Form eines Wassergrabens* (1) *mit einer Hürde (beim Hindernislauf);* ~**grundstück,** das: *am Wasser gelegenes Grundstück;* ~**hahn,** der: *Hahn* (3) *an einer Wasserleitung;* ~**haltig** ⟨Adj.; o. Steig.; nicht adv.⟩: *Wasser enthaltend;* ~**haltung,** die (Bergbau): *Trockenhaltung eines Grubenbaus durch Gräben u.* Pumpen; *Absenken des Grundwasserspiegels mit Brunnen;* ~**haushalt,** der: **1.** (Biol., Med.) *physiologisch gesteuerte Wasseraufnahme u. -abgabe in einem Organismus:* der W. einer Pflanze, des menschlichen Körpers. **2.** *haushälterische Bewirtschaftung des in der Natur vorhandenen Wassers;* ~**heilkunde,** die ⟨o. Pl.⟩: svw. ↑Hydropathie; ~**heilverfahren,** das ↑-anwendung; ~**hell** ⟨Adj.; o. Steig.; nicht adv.⟩: *hell, klar wie Wasser:* ein -er Edelstein, Kristall; -e Augen; ~**höhe,** die: *Höhe, die das Wasser irgendwo erreicht hat;* ~**hose,** die (Met.): *Wirbelwind über einer Wasserfläche, der Wasser nach oben saugt;* vgl. Trombe; ~**huhn,** das: svw. ↑Bläßhuhn; ~**hülle,** die ⟨o. Pl.⟩ (Geol.): *die Erde umgebendes Wasser; Hydrosphäre;* ~**insekt,** das: vgl. ~tier; ~**jungfer,** die: svw. ↑Libelle (1); ~**kanister,** der; ~**kanne,** die; ~**kante,** die ⟨o. Pl.⟩ (selten): hochd. für ↑Waterkant; ~**karaffe,** die; ~**kessel,** der: *bauchiges Metallgefäß mit Deckel zum Wasserkochen* (für Tee, Kaffee o. ä.): der W. summt, pfeift; ~**kissen,** das: svw. ↑-bett; ~**klar** ⟨Adj.; o. Steig.; nicht adv.⟩: *klar wie Wasser:* -er Quarz; ~**klosett,** das: *Klosett mit Wasserspülung;* Abk.: WC; ~**kopf,** der (Med.): svw. ↑Hydrozephalus; ~**kraft,** die: *in fließendem od. gespeichertem Wasser enthaltene Energie,* dazu: ~**kraftmaschine,** die (Technik): *hydraulische Maschine;* ~**kraftwerk,** das (Technik): *Anlage zur Umwandlung der Energie fließenden od. stürzenden Wassers in elektrische Energie;* ~**kreislauf,** der ⟨o. Pl.⟩ (Met.): *Kreislauf des Wassers zwischen Meer, Wasserdampf der Atmosphäre u. Niederschlägen;* ~**krug,** der; ~**kühlung,** die ⟨Pl. selten⟩ (Technik): vgl. Luftkühlung (1); ~**kunst,** die: *(bes. in barocken Schloßparks) Bauwerk für künstliche Kaskaden, Springbrunnen, Wasserspiele;* ~**kur,** die: *Heilkur durch Wasserbehandlung;* ~**lache,** die: [2]*Lache von Wasser;* ~**lauf,** der: *[kleines] fließendes Gewässer:* ein ausgetrockneter W.; ~**läufer,** der: **1.** *schlanker, melodisch pfeifender Schnepfenvogel.* **2.** *Insekt, das sich mit seinen langen, dünnen Beinen über die Wasseroberfläche zu bewegen vermag;* ~**lebend** ⟨Adj.; o. Steig.; nur attr.⟩ (Zool.): *als Wassertier im, am od. auf dem Wasser lebend* (Ggs.: landlebend); ~**leiche,** die (ugs.): *Leiche eines Ertrunkenen [die eine gewisse Zeit im Wasser gelegen hat u. aufgedunsen ist];* ~**leitung,** die: *Rohrleitung für Wasser,* dazu: ~**leitungsrohr,** das; ~**lichtorgel,** die: *Beleuchtungsanlage mit verschiedenfarbigen Scheinwerfern, die im Rhythmus der Musik die in der Höhe sich verändernden Fontäne aufleuchten lassen;* ~**linie,** die (Seew.): *Linie, in der am Wasserspiegel den Schiffsrumpf, je nach Beladung schwankend, berührt;* ~**linse,** die [nach der Form]: *auf ruhigen Gewässern schwimmende, kleine Wasserpflanze mit blattartigem Sproß;* vgl. Entengrütze; ~**loch,** das: *Erdloch, in dem sich Wasser angesammelt hat;* ~**löslich** ⟨Adj.; o. Steig.; nicht adv.⟩: *in Wasser löslich:* -e Stoffe; ~**mangel,** der: *Mangel an Wasser;* ~**mann,** der ⟨Pl. -männer⟩: **1.** (Myth.) *männlicher Wassergeist [der den Menschen feindlich gesinnt ist].* **2.** (Astrol.) **a)** ⟨o. Pl.⟩ *Tierkreiszeichen für die Zeit vom 20. 1. bis 18. 2.;* **b)** *jmd., der im Zeichen Wassermann* (2 a) *geboren ist:* seine Tochter ist [ein] W.; ~**masse,** die ⟨meist Pl.⟩: *große Menge Wasser:* gewaltige, eindringende, herabstürzende -n; ~**melone,** die: **a)** *(in wärmeren Ländern angebaute) Melone mit dunkelgrünen, glatten Früchten mit hellrotem, säuerlich schmeckendem, äußerst wasserhaltigem Fruchtfleisch u. braunschwarzen Kernen;* **b)** *Frucht der Wassermelone* (a); ~**messer,** der, auch: ~**messer,** das; ~**zähler;** ~**mühle,** die: *mit Wasserkraft betriebene Mühle;* ~**nase,** die: *nach unten etwas vorspringender Teil an einer Fensterbank o. ä., von dem das Regenwasser leichter abtropft;* ~**nixe,** die: svw. ↑Nixe; ~**nymphe,** die: svw. ↑Quellnymphe; ~**ober-**

fläche, die; ~**paß,** der (Seew.): *Farbstreifen zwischen Über- u. Unterwasseranstrich eines Schiffes;* ~**perle,** die: *kleiner Wassertropfen auf einer Oberfläche o. ä.;* ~**pest,** die [bei massenhaftem Vorkommen könnte die Pflanze für die Schiffahrt hinderlich sein]: *in stehenden od. langsam fließenden Gewässern unter der Wasseroberfläche wachsende Wasserpflanze mit quirligen od. gegenständigen Blättern; Elodea;* ~**pfeife,** die: *orientalische Tabakspfeife [mit mehreren Mundstücken], bei der Rauch zur Kühlung u. Filterung durch ein Gefäß mit Wasser geleitet wird;* vgl. Kalian, Nargileh; ~**pflanze,** die: *im Wasser wachsende Pflanze;* ~**pfütze,** die: svw. ↑Pfütze; ~**pistole,** die: *Spielzeug in Form einer Pistole zum Verspritzen von Wasser;* ~**pocken** ⟨Pl.⟩: svw. ↑Windpocken; ~**polizei,** die: ugs. kurz für ↑-schutzpolizei; ~**probe,** die: *zum Zweck der Untersuchung entnommene Probe* (2) *Wasser;* ~**pumpe,** die: svw. ↑Pumpe (1 a); ~**quelle,** die: svw. ↑Quelle (1); ~**rad,** das: *mit Schaufeln od. Zellen besetztes Rad, das unter Ausnutzung der Energie strömenden Wassers, zum Antrieb von Mühlen dient;* ~**ratte,** die: **1.** svw. ↑Schermaus (1). **2.** (ugs. scherzh.) *jmd., der sehr gern schwimmt;* ~**recht,** das ⟨o. Pl.⟩: *gesetzliche Bestimmungen bes. über Schutz u. Benutzung von Gewässern;* ~**reich** ⟨Adj.; nicht adv.⟩: *reich an Wasser, Feuchtigkeit* (Ggs.: ~arm); ~**reichtum,** der; ~**reis,** das ⟨Pl. -er⟩: *bes. bei Obstbäumen aus einem normalerweise nicht austreibenden Auge* (2) *hervorgegangener, rutenartiger, unfruchtbarer Seitensproß auf Grund erhöhter Wasserzufuhr;* ~**reserve,** die ⟨meist Pl.⟩; ~**reservoir,** das: **1.** *Reservoir für Wasser.* **2.** svw. ↑-vorrat; ~**rinne,** die: *Rinne* (2) *für Wasser;* ~**rohr,** das: *Leitungsrohr für Wasser;* ~**rose,** die: svw. ↑[1]*Seerose;* ~**rübe,** die: *hauptsächlich Wasser enthaltende [Futter]rübe; Herbstrübe;* ~**säule,** die: **1.** *säulenförmige Wassermasse.* **2.** (Physik, Technik früher) *Wassersäule* (1) *in einem Rohr als Einheit des Drucks entsprechend ihrer in od. mm gemessenen Höhe;* Einheitszeichen: m WS, mm WS; ~**schaden,** der: *durch eindringendes Wasser entstandener Schaden;* ~**schaff,** das (südd., österr.): *Schaff für Wasser;* ~**scheide,** die (Geogr.): *Grenzlinie zwischen zwei Niederschlags- od. Abflußgebieten;* ~**schere,** die: svw. ↑-aloe; ~**scheu** ⟨Adj.; nicht adv.⟩: *sich scheuend, ins Wasser zu gehen, mit Wasser in Berührung zu kommen,* dazu: ~**scheu,** die; ~**schlag,** der (Archit., Bauw.): *Schräge am Gesims zum Ablaufen des Regenwassers;* vgl. ~nase; ~**schlange,** die; ~**schlauch,** der: **1.** *Schlauch* (1 a, c) *für Wasser.* **2.** *[Wasser]pflanze mit dem Insektenfang dienenden Blasen an den Blättern od. Seitensprossen;* ~**schloß,** das: **1.** vgl. ~burg. **2.** (Technik) *in größeren Wasserleitungen schacht- od. kammerförmige Anlage mit Absperrvorrichtungen, die Druckschwankungen aufnimmt u. ausgleicht;* ~**schüssel,** die: svw. ↑Waschschüssel; ~**schutzgebiet,** das: *zum Schutzgebiet* (1) *erklärtes Gebiet mit seinen Gewässern;* ~**schutzpolizei,** die: *Polizei zur Überwachung des Verkehrs auf den schiffbaren Wasserstraßen;* ~**schwall,** der; [1]~**ski,** der: *breiter Ski für* [2]*Wasserski;* [2]~**ski,** das ⟨o. Pl.⟩: *Sportart, bei der man auf* [1]*Wasserskiern im Schlepp eines Motorbootes über das Wasser gleitet,* dazu: ~**skilauf,** der; ~**skisport,** der: svw. ↑[2]~ski; ~**speier,** der; -s, - (Archit.): *über die Mauer vorspringendes Regenabflußrohr aus Blech od. Stein, das (bes. in der Gotik) künstlerisch mit Darstellungen von Fabelwesen, Tieren, Menschenköpfen gestaltet ist;* ~**spiegel,** der: **a)** svw. ↑Spiegel (2 a); **b)** svw. ↑Spiegel (2) *für den W. hat sich gesenkt;* ~**spiel,** das ⟨meist Pl.⟩: *durch eine Wasserkunst od. eine entsprechende Anlage bewirkte Bewegung von Fontänen unterschiedlicher Höhe in bestimmten Abständen [entsprechend dem Rhythmus der Musik];* ~**spinne,** die: *braune, unter der Wasseroberfläche lebende größere Spinne;* ~**sport,** der: *im od. auf dem Wasser ausgeübte Sportart[en],* dazu: ~**sportler,** der; ~**spülung,** die: *Vorrichtung zum [Aus]spülen [des Toilettenbeckens] mit Wasser;* ~**stand,** der: *(für die Schiffahrt wichtige) mit dem Pegel* (1) *gemessene Höhe der Wasseroberfläche:* ein hoher, niedriger W.; der W. ist gesunken, gefallen, gestiegen, dazu: ~**standsanzeiger,** der (Technik): *Meßgerät, das den Wasserstand anzeigt; Pegel* (1 a), ~**standsmeldung,** die ⟨meist Pl.⟩: *[über den Rundfunk verbreitete] Meldung über den Wasserstand;* ~**stau,** der ⟨o. Pl.⟩: svw. ↑Kesselstein; ~**stelle,** die: *Stelle (z. B. Quelle), an der man in einem wasserarmen Gebiet Wasser findet;* ~**stiefel,** der: *bis zur Hüfte reichender, wasserdichter Stiefel, mit dem man in Wasser gehen kann;* ~**stoff,** der ⟨o. Pl.⟩ [nach frz. hydrogène, ↑Hydrogen]: *farb-,*

geruchloses u. geschmackfreies Gas, das in der Verbindung mit Sauerstoff als Wasser vorkommt u. bes. zur Synthese von Ammoniak, Benzin, Salzsäure u. a., zum Schweißen, als Heizgas u. *Treibstoff für Raketen verwendet wird; chemischer Grundstoff;* Zeichen: H (↑Hydrogen[ium]): schwerer W. *(Deuterium);* überschwerer W. *(Tritium),* dazu: ~**stoffblond** ⟨Adj.; o. Steig.; nicht adv.⟩ (ugs.): *mit Wasserstoffperoxyd blondiert, gebleicht:* -es Haar, ~**stoffbombe,** die: *Bombe, deren Sprengkraft hauptsächlich auf der Fusion der Atomkerne von Deuterium u. Tritium beruht;* Kurzwort: H-Bombe, ~**stoffperoxid,** (chem. fachspr. für:) ~**stoffperoxyd** [---'---], *das* (Chemie): *farblose, explosive Flüssigkeit (Wasserstoff-Sauerstoff-Verbindung), die stark oxydierend wirkt u. bes. als Bleichmittel verwendet wird,* ~**stoffsuperoxyd** [---'----], *das* (veraltet): svw. ↑~stoffperoxyd; ~**strahl,** der: *ein breiter, armdicker W.,* dazu: ~**strahlpumpe,** die (Physik): *mit Hilfe eines in einer Düse stark beschleunigten Wasserstrahls arbeitende Pumpe zur Erzeugung eines Unterdrucks od. Vakuums;* ~**straße,** die: *von Schiffen befahrbares Gewässer als Verkehrsweg;* ~**streifen,** der: *streifenartige feuchte Schicht in einem nicht ausgebackenen Gebäck;* ~**sucht,** die ⟨o. Pl.⟩: svw. ↑Hydrops, dazu: ~**süchtig** ⟨Adj.; o. Steig.; nicht adv.⟩; ~**suppe,** die (abwertend): *wäßrige Suppe, die kaum Nährwert hat;* ~**tank,** der; ~**temperatur,** die; ~**tiefe,** die; ~**tier,** das: *im, am od. auf dem Wasser lebendes Tier* (Ggs.: Landtier); ~**tonne,** die; ~**treten,** das; -s (↑Wasser 1 b); ~**trog,** der; ~**tropfen,** der; ~**tümpel,** der; ~**turbine,** die (Technik): *die potentielle u. die kinetische Energie des Wassers ausnutzende Turbine, die zum Antrieb von Generatoren dient;* ~**turm,** der: *Turm eines Wasserwerks mit oben eingebautem Behälter, in dem das aufbereitete Wasser gespeichert wird, der Schwankungen im Verbrauch ausgleicht u. für den konstanten Wasserdruck in den Leitungen sorgt;* ~**uhr,** die: **1.** svw. ↑~zähler. **2.** *antikes Zeitmeßgerät, bei dem durch eine kleine Öffnung aus einem Gefäß in ein anderes abfließende Menge als Maß für die verstrichene Zeit dient;* ~**verbrauch,** der; ~**verdrängung,** die: *Wassermenge (in Tonnen), die ein Schiff mit dem unter der Oberfläche liegenden Teil verdrängt u. die der Masse des gesamten Schiffes entspricht;* ~**verschmutzung,** die: vgl. Luftverschmutzung; ~**versorgung,** die: *Versorgung von Bevölkerung u. Industrie mit Wasser;* ~**vogel,** der: *auf dem Wasser lebender Vogel;* ~**vorrat,** der: *der Vorrat an Wasser; Wasserreservoir* (2); ~**waage,** die (Bauw.; Technik): *Meßinstrument mit eingesetzter Libelle* (2) *zur Prüfung der waagerechten, senkrechten, geneigten Lage; Richt-, Setzwaage;* ~**wanderer,** der: *jmd., der in seinem Boot Wanderfahrten auf einem Fluß o. ä. unternimmt;* ~**weg,** der: *Weg über das Wasser, über eine Wasserstraße [im Binnenland];* ~**welle,** die: *künstliche Wellung des Haars, das hierfür noch feucht auf Lockenwickler gewickelt u. anschließend getrocknet wird;* ~**werfer,** der: **a)** *auf einem Fahrzeug installierte Vorrichtung, aus der im Polizeieinsatz zur Vertreibung von Demonstranten o. ä. ein gezielter, scharfer Wasserstrahl abgegeben wird;* **b)** *Polizeifahrzeug mit einem Wasserwerfer* (a); ~**werk,** das: *[städtische] Anlage zur Wasserversorgung, in der das Wasser aufbereitet u. in das Versorgungsnetz geleitet wird;* ~**wirbel,** der: svw. ↑Strudel (1); ~**wirtschaft,** die ⟨o. Pl.⟩: *Maßnahmen zur Wasserversorgung u. zur Regulierung des Wasserhaushalts;* ~**wüste,** die (emotional): *[jmdn. überall umgebende] unermeßlich große Wasserfläche;* ~**zähler,** der: *Gerät zur Ermittlung der durch eine Rohrleitung fließenden, verbrauchten Wassermenge;* ~**zeichen,** das: *bei bestimmtem Papier (als Markenzeichen einer Papiermühle, als Echtheitsnachweis bei Banknoten u. Wertpapieren) bei* ²Schöpfen (5) *angebrachtes Muster, das sich hell abhebt, wenn man das Papier gegen das Licht hält;* ~**zufuhr,** die.

Wässerchen ['vɛsəçən], das, -s, -: **1.** ↑Wasser (2, 3). **2.** *kein W. trüben können* (ugs.; *harmlos, ungefährlich sein; nichts Böses tun können;* nach der Äsopischen Fabel, in der der Wolf das Lamm frißt, weil es ihm, aus dem Bach trinkend, angeblich das Wasser getrübt hatte). **wässerig** usw.: ↑wäßrig usw.; **wassern** ['vasən] ⟨sw. V.; hat/ist⟩: *(von einem Flugzeug o. ä.) auf dem Wasser niedergehen;* **wässern** ['vɛsən] ⟨sw. V.; hat⟩ [mhd. weӡӡeren]: **1.** *längere Zeit in Wasser legen, um bestimmte Stoffe herauszulösen o. ä.:* eine Kalbsschnitzel, Salzheringe vor der Zubereitung w. **2.** *Pflanzen im Boden, dem Boden reichlich, so daß es in die Tiefe dringt, Wasser zuführen:* in der Trockenheit die Bäume, die Stau-

den, den Garten w.; ⟨auch ohne Akk.-Obj.:⟩ in diesem Sommer mußten wir sehr oft w. **3.** (geh.) *eine wäßrige Flüssigkeit absondern:* seine entzündeten Augen wässerten; ihm wässerte der Mund *(sein Mund sonderte Speichel ab);* **Wässerung,** die, -, -en: *das Wässern;* **Wässerung,** die, -, -en ⟨Pl. ungebr.⟩: *das Wässern;* **wäßrig,** wässerig ['vɛs(ə)rɪç] ⟨Adj.⟩ [mhd. weӡӡeric, ahd. waӡӡirig]: **1.** *reichlich Wasser enthaltend [u. entsprechend fade schmeckend]:* eine wäßrige Suppe; eine wäßrige *(Wasser als Hauptbestandteil enthaltende)* Lösung, Flüssigkeit; durch den vielen Regen sind, schmecken die Erdbeeren wäßrig. **2.** *hell u. farblos; von blasser Farbe:* ein wäßriges Blau, Grün; wäßrige Augen. **3.** *wässernd* (3): seine Augen sind schon etwas wäßrig; ⟨Abl.:⟩ **Wäßrigkeit,** Wässerigkeit, die; -: *das Wäßrigsein; wäßrige Beschaffenheit, Art.*

waten ['va:tn̩] ⟨sw. V.; ist⟩ [mhd. waten, ahd. watan = gehen]: *auf nachgebendem Untergrund gehen, wobei man ein wenig einsinkt u. deshalb die Beine beim Weitergehen anheben muß:* im Schlamm, durch das Wasser, den Dreck, den Dünensand, ans Ufer w.

Waterkant ['va:tɛkant], die; - [niederd. = Wasserkante] (scherzh.): *norddeutsches Küstengebiet; Nordseeküste.*

Waterloo ['va:tɐlo], das; -, - [nach der Schlacht bei Waterloo (18. 6. 1815), in der Napoleon I. vernichtend geschlagen wurde] meist nur in der Wendung *sein W. erleben* (bildungsspr.; *eine vernichtende Niederlage erleben).*

waterproof ['wɔ:təpru:f] ⟨Adj.; o. Steig.; nur präd.⟩ [engl. waterproof, aus: water = Wasser u. proof = dicht, undurchlässig] (bes. Fachspr.): *wasserdicht;* ⟨subst.:⟩ **Waterproof** [-], der; -s, -s: **1.** *wasserdichter Stoff.* **2.** *Regenmantel aus wasserdichtem Material.*

Watsche ['va:tʃə], Watschen ['va:tʃn̩], die; -, ...schen [wohl lautm.] (bayr., österr. ugs.): *Ohrfeige.*

Watschelgang ['vatʃl̩-], auch: 'va:...], der; -[e]s: *watschelnder Gang;* **watscheln** ['vatʃl̩n, auch: 'va:...] ⟨sw. V.; ist⟩ [Vkl. von spätmhd. wakzen = hin u. her bewegen, Intensivbildung zu: wacken, ↑wackeln]: *sich schwerfällig fortbewegen, so daß sich das Gewicht beim Vorsetzen der Füße von einem Bein auf das andere verlagert:* die Ente watschelte über den Hof; sie hat eine Ente; einen watschelnden Gang haben.

watschen ['va:tʃn̩] ⟨sw. V.; hat⟩ [zu ↑Watsche] (bayr., österr. ugs.): *ohrfeigen;* ⟨Watschen: ↑Watsche; Watsche; ⟨Zus.:⟩ **Watschenmann,** der [eigtl. = Figur im Wiener Prater, der man eine Ohrfeige gibt, deren Wucht man an einer Skala ablesen kann] (ugs.): *männliche Person, die als Zielscheibe öffentlicher Kritik dient:* sich nicht zum W. machen lassen.

¹**Watt** [vat], das; -[e]s, -en [aus dem Niederd. < mniederd. wat (vgl. ahd. wat = Furt), eigtl. = Stelle, die sich durchwaten läßt, zu ↑waten]: *seichter, von Prielen durchzogener Küstenstreifen, dessen Meeresboden bei Sand u. Schlick bei Ebbe nicht überflutet ist.*

²**Watt** [-], das; -s, -s [nach dem engl. Ingenieur J. Watt (1736–1819)] (Physik, Technik): *Maßeinheit der [elektrischen] Leistung;* Zeichen: W

Watt- (¹Watt): ~**pflanze,** die: *im Watt wachsende Pflanze;* ~**wanderung,** die; ~**wurm,** der: *Köderwurm, [Sand]pier.*

Watte ['vatə], die; -, (Sorten:) -n [niederl. watte < mlat. wadda, H. u.]: *lose zusammenhängende Masse aus weichen, aufgelösten Baumwoll- od. Zellwollfasern, die bes. für Verbandszwecke, zur Polsterung o. ä. dient:* weiche, sterilisierte W.; sich gegen den Lärm W. in die Ohren stopfen; etw. in W. verpacken; etw. mit W. polstern, füttern; die Wunde mit W. abtupfen; etw. *[*wohl*] W.* in den Ohren haben (ugs.; ↑Dreck 1); jmdn. in W. packen (ugs.; *jmdn. äußerst behutsam behandeln); sich in W. packen lassen können* (ugs.; *allzu empfindlich sein).*

Watte-: ~**bausch,** der: *Bausch (2 a) Watte; Tampon (1 a);* ~**futter,** das: *zusätzliches Futter aus Watte in einem Mantel o. ä.;* ~**jacke,** die: *wattierte Jacke;* ~**pfropfen,** der: W. in die Ohren stecken; ~**polster,** das: *Polster (2 a) aus Watte.*

Wattenmeer, das; -[e]s, -e: *flaches Meer, das das* ¹Watt *bei Flut bedeckt.*

wattieren [va'ti:rən] ⟨sw. V.; hat⟩: *(von Kleidungsstücken) mit Watte polstern, füttern:* eine Jacke, die Schultern in einem Jackett w.; ein wattierter Morgenrock; ⟨Abl.:⟩ **Wattierung,** die; -, -en: **1.** ⟨Pl. selten⟩ *das Wattieren.* **2.** *Wattefutter, -polster;* **wattig** ⟨Adj.; nicht adv.⟩: *weich u. weiß wie Watte:* -er Schnee.

Wạttmeter, das; -s, - [↑ ²Watt] (Physik, Technik): *Gerät zur Messung elektrischer Leistungen.*

Watvogel ['va:t-], der; -s, ...vögel (Zool.): *hochbeiniger Vogel, der im flachen Wasser watet bzw. in Sümpfen o. ä. lebt.*

Watz [vats̲], der; -es, Wätze ['vɛts̲ə; H. u.] (bes. westmd.): **1.** *Eber.* **2.** (abwertend) *²Ekel.*

Wau [vau̲], der; -[e]s, -e [niederl. wouw, wohl eigtl. = (Aus)gerupfter]: svw. ↑Reseda.

wau, wau! ⟨Interj.⟩ (Kinderspr.): lautm. für das Bellen des Hundes: w., w. machen; ⟨subst.:⟩ **Wau̲wau** [auch: –'–], der; -s, -s (Kinderspr.): *Hund.*

WC [ve'ts̲e:], das; -[s], -[s] [Abk. für engl. watercloset = Wasserklosett]: *Toilette* (2); ⟨Zus.:⟩ **WC-Becken**, das: *Toilettenbecken;* **WC-Bürste**, die: *Klosettbürste.*

Web- ['ve:p-] (vgl. auch: Webe-): **~arbeit**, die: vgl. *Näharbeit;* **~faden**, der: *einzelner Faden einer Webarbeit;* **~fehler**, der: **1.** *falsch gewebte Stelle in einer Webarbeit; Fehler im Gewebe:* ein Teppich mit kleinen -n. **2.** (ugs.) *Fehler, an dem bei jmdm. nichts mehr zu ändern ist;* **~kante**, die (Weberei): *beim Weben durch den Richtungswechsel des Schußfadens entstehender fester Rand eines Gewebes;* **~lade**, die (Weberei): *Vorrichtung am Webstuhl zur Aufnahme der Weberschiffchens;* **~meister**, der: *Weber, der die Meisterprüfung abgelegt hat;* **~pelz**, der: *gewebte Pelzimitation;* **~schiffchen**, das: ↑Weberschiffchen; **~schützen**, das: vgl. ↑Weberschiffchen; **~stuhl**, der: *(für die Handweberei stuhlartiges) Gestell od. Maschine zum Weben:* ein mechanischer, automatischer W.; **~waren** ⟨Pl.⟩: *gewebte Waren.*

Webe ['ve:bə], die; -, -n (österr.): *Leinwand* (1 a), *Leinzeug.*

Webe- (vgl. auch: Web-): **~blatt**, das (Weberei): *an der Weblade befestigte kammartige Vorrichtung, die den jeweils letzten Schußfaden an das bisher Gewebte fest heranschiebt; Riet[blatt];* **~kante**, die: ↑Webkante; **~leine**, die [zu veraltet weben = knüpfen] (Seemannsspr.): *Tau, das wie die Sprosse einer Leiter quer über den Wanten befestigt wird.*

weben ['ve:bn] ⟨sw. u. st. V.; hat⟩ [mhd. weben, ahd. weban]: **1. a)** *Längs- u. Querfäden zu einem Gewebe kreuzweise verbinden:* sie webte [an einem Teppich]; Ü sie hat ... damit ein Stückchen an ihrer Legende gewoben (Hildesheimer, Legenden 168); **b)** *durch Weben (a) herstellen:* Leinen, Tuche, Spitze, Teppiche w.; der Stoff wurde auf, mit der Maschine gewebt; ein Muster [in einen Stoff] w. **2.** (geh.) **a)** *[als geheimnisvolle Kraft] wirksam, am Werk sein:* Sagen weben um seine Gestalt, um diesen Berg; seine Vorstellungskraft wob unermüdlich; **b)** ⟨w. + sich⟩ *auf geheimnisvolle Weise allmählich entstehen:* um das Schloß webt sich manche Sage; ⟨Abl.:⟩ **Weber**, der; -s, - [mhd. webære, ahd. weberi]: **1.** vgl. ↑Handweber. **2.** (Textilind. veraltet) *Textilmaschinenführer.*

Weber-: **~kamm**, der (Weberei): svw. ↑Webeblatt; **~knecht**, der [vgl. Schneider (8 b)]: *Spinnentier mit extrem langen, dünnen Beinen; Kanker; Schneider* (8 b); **~knoten**, der: *flacher Knoten [zur Verknüpfung zweier Kettfäden beim Weben];* **~schiffchen**, das (Weberei): svw. ↑Schiffchen (4); **~vogel**, der: *Singvogel, der oft kunstvoll gewebte beutelod. kugelförmige Nester baut.*

Weberei [ve:bə'rai̲], die; -, -en: **1.** ⟨o. Pl.⟩ *das Weben* (1). **2.** *Betrieb, in dem gewebt wird.* **3.** (selten) *Webarbeit; etw. Gewebtes;* **Weberin**, die; -, -nen: w. Form zu ↑Weber.

Wechsel ['vɛksl̩], der; -s, - [mhd. wehsel, ahd. wehsal; 2: gek. aus ↑Wechselbrief]: **1.** ⟨Pl. ungebr.⟩ **a)** *[nach gewissen Gesetzen] öfter od. immer wieder vor sich gehende Veränderung in bestimmten Erscheinungen, Dingen, Geschehnissen o. ä.:* ein dauernder, rascher, jäher W.; der W. der Ereignisse, Jahreszeiten, des Tempos, der Szene, von Tag und Nacht, Hell und Dunkel; es trat ein entscheidender W. ein; den W. *(die Abwechslung)* lieben; alles ist dem W. unterworfen; etw. vollzieht sich in schnellem W.; die Darbietungen folgten einander bunt in bunter/(seltener:) im bunten W. *(in bunter Aufeinanderfolge);* **b)** *das Wechseln* (1–3, 4 a): der W. der Reifen; der W. des Berufs, des Arbeitsplatzes; der W. von einem Betrieb zum andern, aus der Opposition in die Regierung; (bes. Ballspiele: *Wechsel der Spielfeldhälften*) stand es noch 0:0; **c)** *das Auswechseln:* der Wechsel eines Tonbandspule; (bes. Ballspiele:) der W. eines oder mehrerer Spieler; fliegender W. (Eishockey, Handball; *Wechsel der Spieler, während das Spiel weiterläuft);* einen W. *(Austausch)* im Regierungskabinett vornehmen; **d)** (bes. Staffellauf) *Übergabe des Stabes an den jeweils nächsten, neu startenden Läufer;*

e) (Literaturw.) *(im Minnesang) Kombination von einer männlichen u. einer weiblichen Rolle zugeordneten Strophen, in denen die Personen jeweils im Monolog übereinander sprechen.* **2. a)** (Bankw.) *Papier (schuldrechtliches Wertpapier), in dem der Aussteller sich selbst od. einen Dritten zur Zahlung einer bestimmten Summe in einem bestimmten Zeitraum verpflichtet:* ein ungedeckter W.; ein gezogener *(auf einen Dritten ausgestellter, bezogener)* W.; der W. ist fällig, verfällt; der W. ist geplatzt, ging zu Protest; einen W. ausstellen, unterschreiben, akzeptieren, diskontieren, präsentieren, prolongieren, protestieren, auf jmdn. ziehen; etw. auf W. kaufen; mit [einem] W. bezahlen; Ü Wir stellen uns ständig riesige W. auf die Zukunft aus (erwarten alles von der Zukunft; Gruhl, Planet 137); **b)** kurz für ↑Monatswechsel. **3.** kurz für ↑Wildwechsel.

wechsel-, Wechsel-: ~bad, das: *kurzes Teilbad in kaltem u. warmem Wasser im Wechsel:* bei kalten Füßen Wechselbäder machen; Ü jmdn. einem W. aussetzen *(ihn mal so, mal so behandeln);* **~balg**, der [mhd. wehselbalg]: *häßliches, mißgestaltetes Kind, das nach früherem Volksglauben von bösen Geistern od. Zwergen einer Wöchnerin untergeschoben worden ist;* **~bank**, die ⟨Pl. -banken⟩ (Bankw.): *Bank, die bes. das Diskontgeschäft betreibt;* **~beziehung**, die: *wechselseitige Beziehung:* diese Themen stehen in enger W. [miteinander/zueinander]; **~bezug**, der: vgl. -beziehung, dazu: **~bezüglich** ⟨Adj.; o. Steig.⟩: *wechselseitig bezüglich,* **~bezüglichkeit**, die: vgl. Reziprozität; **~brief**, der [die Urkunde ermöglicht den Wechsel zu barem Geld] (veraltet): *Wechsel* (2 a); **~bürge**, der (Bankw.): *Bürge für einen Wechsel* (2 a); **~bürgschaft**, die (Bankw.): *Bürgschaft für einen Wechsel* (2 a); vgl. Aval; **~chor**, der: *Wechselgesang von Chören;* **~fälle** ⟨Pl.⟩: *Situationen, in die man durch Veränderungen in seinem Leben geraten kann:* die W. des Lebens; **~fälschung**, die: *Fälschung eines Wechsels* (2 a); **~feld**, das (Physik): *Feld (7), in dem sich die Feldstärke periodisch ändert;* **~feucht** ⟨Adj.; o. Steig.; nicht adv.⟩ (Fachspr.): *(von den äußeren Tropen) durch Überwiegen der Trockenzeiten gegenüber den Regenzeiten gekennzeichnet;* **~fieber**, das ⟨o. Pl.⟩: svw. ↑Malaria; **~gebet**, das [kath. Kirche]: *von einem Vorbeter u. der Gemeinde im Wechsel gesprochenes, formelhaftes Gebet;* **~geld**, das: **a)** ⟨Pl. ungebr.⟩ *Geld, das man zurückerhält, wenn man mit einem größeren Geldschein, einer größeren Münze bezahlt, als es Preis erfordert:* das W. nachzählen; **b)** ⟨o. Pl.⟩ *[Klein]geld zum Wechseln* (2 a); **~gesang**, der: *Gesang im Wechsel zwischen Vorsänger od. Solisten u. Chor, zwischen Chören o. ä.:* vgl. Antiphon, Responsorium; **~gespräch**, das: svw. ↑Dialog (a); **~getriebe**, das (Technik): *Getriebe, bei dem die Übersetzung (2) [in Stufen] geändert werden kann;* **~guß**, der: *kalter u. warmer Guß im Wechsel zur Förderung der Durchblutung;* **~jahre** ⟨Pl.⟩: **a)** *Zeitspanne etwa zwischen dem 45. u. 55. Lebensjahr der Frau, in der die Menstruation u. die Empfängnisfähigkeit allmählich aufhören; Klimakterium:* sie ist in den -n, kommt in die W.; **b)** *Zeitspanne etwa zwischen dem 45. u. 60. Lebensjahr des Mannes, die durch eine Minderung der körperlichen, sexuellen Funktion u. der geistigen Spannkraft, durch nervöse Spannung [u. Depressionen] gekennzeichnet ist;* **~klausel**, die (Bankw.): *Vermerk „gegen diesen Wechsel" als notwendiger Bestandteil im Text der entsprechenden Urkunde;* **~kredit**, der (Bankw.): *durch einen Wechsel gesicherter, kurzfristiger Kredit;* **~kurs**, der (Bankw.): *Preis einer (ausländischen) Währung, ausgedrückt in einer anderen (inländischen) Währung:* feste, flexible w. der Freigabe des -es; **~marke**, die (Leichtathletik): svw. ↑Ablaufmarke; **~nehmer**, der (Geldw.): svw. ↑Remittent; **~objektiv**, das (Fot.): *auswechselbares Objektiv (z. B. Tele-, Weitwinkelobjektiv);* **~protest**, der (Geldw.): vgl. ↑Protest (2); **~prozeß**, der (Geldw.): *gerichtliches Verfahren zur Durchsetzung der aus einem Wechsel (2 a) resultierenden Ansprüche;* **~rahmen**, der: *Bilderrahmen, bei dem das Bild zwischen eine Glasscheibe u. eine Rückenplatte gelegt wird u. leicht ausgewechselt werden kann;* **~rede**, die: svw. ↑Dialog (a); **~regreß**, der (Geldw.): *Anspruch des Inhabers eines Wechsels (2 a) gegenüber sämtlichen Verpflichteten, wenn der Wechsel bis zum fälligen Termin nicht bezahlt od. angenommen ist;* **~reim**, der (Verslehre): svw. ↑Kreuzreim; **~reiterei**, die (Geldw.): *Austausch, Verkauf von Wechseln (2 a) [in betrügerischer Absicht] zur Kreditbeschaffung od. Verdeckung der Zahlungsunfähigkeit;* **~richter**, der (Elektrot.): *Gerät zur Umwandlung von Gleichstrom in Wechselstrom;* **~schal-**

ter, der (Elektrot.): *Schalter, der wechselweise mit einem od. mehreren anderen dasselbe Gerät o.ä. ein- od. ausschalten kann;* ~schicht, die: *wechselnde Schichtarbeit;* ~schritt, der: *auf halber Länge unterbrochener Schritt mit dem hinteren Bein, durch den man beim Gehen in den Gleichschritt, beim Tanzen mit Beginn des neuen Taktes jeweils auf den anderen Fuß überwechselt:* einen W. machen; ~schuld, die (Geldw.): *Geldschuld auf Grund eines Wechsels* (2 a), dazu: ~schuldner, der (Geldw.): *Schuldner auf Grund eines Wechsels* (2 a); ~seitig ⟨Adj.; o. Steig.⟩: a) *von der einen u. der anderen Seite in gleicher Weise aufeinander bezogen; gegenseitig:* eine -e Abhängigkeit, Beziehung; sich w. widersprechen; diese Aktionen bedingten sich w.; b) *auf beiden Seiten im Wechsel bestehend, vor sich gehend; abwechselnd:* die Tradition wird w. von Nationalliberalen wie Sozialliberalen beansprucht, dazu: ~seitigkeit, die; -; ~spannung, die (Elektrot.): *elektrische Spannung, deren Stärke sich periodisch ändert;* ~spiel, das: *mannigfaltiger Wechsel einer Sache:* das W. der Farben; vom W. des Zufalls abhängig sein; ~ständig ⟨Adj.; o. Steig.⟩ (Bot.): *(von Laubblättern) in einem bestimmten Winkel gegeneinander versetzt:* die Blätter sind w. [angeordnet]; ~stelle, die: vgl. ~stube; ~steuer, die (Finanzw.): *Steuer auf im Inland umlaufende Wechsel* (2 a); ~strom, der (Elektrot.): *elektrischer Strom, dessen Stärke u. Richtung sich periodisch ändern u. der sich im Unterschied zum Gleichstrom leichter transformieren u. mit geringerem Verlust fortleiten läßt;* ~stube, die: *Stelle, meist als Filiale einer Bank [an Bahnhöfen u. Grenzübergängen], wo Geld einer Währung in Geld einer anderen Währung umgetauscht werden kann;* ~summe, die (Geldw.): *auf Grund eines Wechsels* (2 a) *zu zahlende Geldsumme;* ~tierchen, das (Biol.): svw. ↑Amöbe; ~verhältnis, das: *auf Wechselwirkung beruhendes Verhältnis;* ~verkehr, der (Verkehrsw.): *Verkehr in einer u. der anderen Richtung im Wechsel;* ~voll ⟨Adj.⟩: *(bes. von Prozessen, Entwicklungen) durch häufigen Wechsel* (1 a) *gekennzeichnet:* ein -es Schicksal, Leben; ~wähler, der [LÜ von engl. floating voter]: *Wähler, der nicht für immer auf dieselbe Partei festgelegt ist;* ~warm ⟨Adj.; o. Steig.; nicht adv.⟩ (Zool.): svw. ↑kaltblütig (2); heterotherm; ~weise ⟨Adv.⟩: 1. *im Wechsel, abwechselnd:* der Preis wurde w. an Schriftsteller und bildende Künstler verliehen. 2. (veraltet) *wechselseitig* (a), *gegenseitig;* ~wild, das (Jägerspr.): *Schalenwild, das das Revier wechselt, nur zeitweise in einem bestimmten Revier erscheint;* ~wirkung, die: a) *Einwirkung einer Person, Sache auf die andere; [Zusammenhang durch] wechselseitige Beeinflussung:* -en zwischen Staat und Gesellschaft; diese Probleme stehen miteinander in W.; b) (Physik) *gegenseitige Beeinflussung physikalischer Objekte (Austausch von Elementarteilchen od. Quanten);* ~wirtschaft, die ⟨Pl. selten⟩ (Landw.): *Fruchtfolge, bei der Feldfrüchte u. Gras, Klee miteinander wechseln.*

wechselhaft ⟨Adj.; -er, -este⟩: *öfter wechselnd; durch einen häufigen Wechsel gekennzeichnet:* -es Wetter; in seinen Leistungen, Anschauungen w. sein; ⟨Abl.:⟩ Wechselhaftigkeit, die; -; wechseln ['vɛksl̩n] ⟨sw. V.⟩ [mhd. wehseln, ahd. wehsalon, zu ↑Wechsel]: 1. ⟨hat⟩ a) *aus einer Überlegung, einem bestimmten Grund etw., was zu einem gehört, worüber man verfügt, durch etw. Neues derselben Art ersetzen od. die betreffende Sache aufgeben u. eine entsprechende neue wählen:* den Platz, die Wohnsitz, die Stellung, den Beruf, die Schule, die Branche, die Adresse, das Tempo, das Thema, seine Ansichten, seine Gesinnung, den Glauben, den Ton w.; (beim Auto) die Reifen, das Öl w.; die Handtücher werden im Hotel täglich gewechselt; die Mannschaften wechseln jetzt die Seiten; die Kleidung, die Schuhe w. *(andere anziehen);* die Wäsche w. *(frische Wäsche anziehen);* ⟨auch o. Akk.-Obj.:⟩ ich muß jetzt mal w. *(den Koffer, die Tasche o.ä. in die andere Hand nehmen);* b) *jmdm. etw. zukommen lassen u. von ihm etw. derselben Art erhalten:* mit jmdm. Briefe, einen Händedruck, Blicke, Komplimente w.; mit jmdm. den Platz w.; wir wechselten nur wenige Worte *(sprachen nur kurz miteinander).* 2. ⟨hat⟩ a) *in eine entsprechende Anzahl Scheine od. Münzen von geringerem Wert umtauschen:* einen Hundertmarkschein w.; kannst du mir 20 Mark w.?; ⟨auch o. Akk.-Obj.:⟩ ich kann leider nicht w. *(habe kein passendes Geld zum Herausgeben);* b) *in eine andere Währung umtauschen:* an der Grenze Geld w.; Mark gegen Schilling w. 3. *sich öfter in seinem Erscheinungsbild verändern* ⟨hat⟩: seine

Stimmung, seine Miene konnte sehr schnell w.; der Mond wechselt; langsam wechselten die Jahreszeiten (Grass, Hundejahre 43); das Wetter wechselt [zwischen Regen und Schnee]; Regen und Sonne wechselten *(lösten einander ab);* die Mitarbeiter, Verkäufer wechseln häufig in dieser Firma; der Himmel ist wechselnd *(zeitweilig)* bewölkt. 4. a) *sich von seinem Ort, Platz an einen anderen begeben* ⟨ist⟩: *von einer Veranstaltung zur anderen w.;* Ich wechselte neben den Leutnant (Küpper, Simplicius 62); über die Grenze w. *(heimlich ins Ausland gehen);* das Wild, der Hirsch ist gewechselt (Jägerspr.; *hat seinen Standort, sein Revier verlassen);* der Bock ist über den Weg gewechselt (Jägerspr.; *hat ihn überquert);* b) *etw. an eine andere Stelle des Körpers plazieren* ⟨hat⟩: den Ring an den kleinen Finger w.; ⟨Abl.:⟩ Wechsler ['vɛkslɐ], der; -s, - [mhd. wehselære, ahd. wehselari]: *jmd., der beruflich [in einer Wechselstube] Geld wechselt.*

Weck: ↑ ²Wecken.

¹Weck- (wecken): ~amin, das: *Müdigkeit u. körperlich-geistiger Abspannung entgegenwirkendes, stimulierendes Kreislaufmittel;* ~auftrag, der: *(dem Fernsprechamt erteilter) Auftrag, gemäß dem man telefonisch geweckt wird;* ~dienst, der: *Einrichtung des Fernsprechamtes, durch die man sich auftragsgemäß telefonisch wecken lassen kann;* ~mittel, das: svw. ↑~amin; ~ruf, der: *Ruf, mit dem jmd. gewecht werden soll;* ~uhr, die: svw. ↑Wecker (a).

²Weck- [-; ↑einwecken]: ~apparat, der: *Apparat zum Einwecken;* ~glas, das ⓦ: *Einweckglas, dazu:* ~glasring, der: svw. ↑Einweckgummi; ~topf, der: svw. ↑Einwecktopf.

Wecke: ↑ ²Wecken.

wecken ['vɛkn̩] ⟨sw. V.; hat⟩ /vgl. geweckt/ [mhd. wecken, ahd. wecchen, eigtl. = munter machen]: 1. *wach machen, zum Erwachen bringen:* jmdn. vorsichtig, rechtzeitig, zu spät, um sechs Uhr, mitten in der Nacht, aus tiefem Schlaf w.; sich [telefonisch] w. lassen; mit deinem Geschrei hast du die Kinder geweckt *(unnötig aus dem Schlaf gerissen);* er wurde durch den Lärm geweckt; Ü der Kaffee weckte seine Lebensgeister. 2. *etw. [in jmdm.] entstehen lassen:* jmds. Interesse, Neugier, Appetit, Verständnis w.; in jmdm. einen Wunsch, Unbehagen w.; diese Begegnung weckte alte Erinnerungen in ihm; die Behauptung weckte seinen Ärger; ⟨subst.:⟩ ¹Wecken [-], das; -s: *morgendliches Wecken* (1) *einer größeren Gemeinschaft:* um 5 Uhr früh war W. *(wurde geweckt);* (Milit.) Urlaub bis zum W.

²Wecken [-], der; -s, -, Weck [vɛk], der; -s, -e, Wecke ['vɛkə], die; -, -n [mhd. wecke, ahd. wecki = Keil; keilförmiges Gebäck] (landsch., bes. südd., österr.): a) *längliches Weizenbrötchen;* b) *längliches Weizenbrot.*

Wecker, der; -s, -: a) *kleinere Uhr zum Wecken, die zu einer vorher eingestellten Zeit läutet:* ein elektrischer W.; der W. rasselt, klingelt, schrillt; den W. aufziehen, auf sechs] stellen; *jmdm. auf den W. fallen/gehen* (↑Nerv 2); b) (ugs.) *[auffallend große] Armband-, Taschenuhr;* ⟨Zus.:⟩ Weckeruhr, die: svw. ↑Wecker (a).

Weda ['ve:da], der; -[s], Weden u. -s [sanskr. veda = Wissen]: *die heiligen Schriften der altindischen Religion.*

Wedel ['ve:dl̩], der; -s, - [mhd. wedel, ahd. wadil]: 1. *Gegenstand mit einem [Feder]büschel zum Wischen o.ä.: Staubwedel.* 2. *großes, gefiedertes, fächerförmiges Blatt von Palmen, Farnen.* 3. (Jägerspr.) *Schwanz des Schwarzwilds (mit Ausnahme des Schwarzwilds;* ⟨Zus.:⟩ Wedelkurs, der (Ski): *Kurs im Wedeln* (3); ⟨Abl.:⟩ wedeln ['ve:dl̩n] ⟨sw. V.; hat⟩ [mhd. wedelen]: 1. a) *etw. Leichtes rasch hin u. her bewegen:* der Hund wedelt [mit dem Schwanz]; mit der Hand, einem Tuch, einem Brief w.; b) *etw. durch Wedeln* (1 a) *entfernen:* er wedelte mit einer Zeitung die Krümel vom Tisch; c) *jmdm., sich etw. durch Wedeln* (1 a) *verschaffen:* er wedelte Kühlung mit seinem mageren Telefonbuch (Bieler, Bonifaz 125). 2. *(von etw. Leichtem) sich rasch hin u. her bewegen:* Ringsum wedelten die Fächer (Frisch, Stiller 227). 3. (Ski) *die parallel geführten Skier in kurzen Schwüngen von einer Seite zur anderen bewegen.*

Weden: Pl. von ↑Weda.

weder ['ve:dɐ] ⟨Konj., Adv.⟩ [mhd. (ne)weder (- noch), ahd. ne wedar (- noch), eigtl. = keinen von beiden; mhd. weder, ahd. wedar = einer von beiden] nur in der Verbindung w. ... noch *(nicht ... u. auch nicht):* dafür habe ich w. Zeit noch Geld [noch Lust]; w. er noch sie wußte/(auch:) wußten Bescheid.

Wedgwood ['wedʒwʊd], das; -[s] [nach dem engl.

Kunsttöpfer Wedgwood (1730–1795)]: *feines, verziertes Steingut.*

wedisch ⟨Adj.; o. Steig.⟩: *die Weden betreffend, darauf beruhend:* die -e Religion; **Wedismus** [veˈdɪsmʊs], der; -: *die wedische Religion.*

Weekend [ˈwiːkˈɛnd], das; -[s], -s [engl. weekend, aus: week = Woche u. end = Ende] (bildungsspr.): *Wochenende.*

Weft [vɛft], das; -[e]s, -e [engl. weft, zu aengl. wefan = weben] (Weberei): *hart gedrehtes Kammgarn.*

weg [vɛk; aus mhd. enwec, in wec, ahd. in weg = auf den Weg]: **I.** ⟨Adv.⟩ **1.** (ugs.) **a)** bezeichnet ein [Sich]entfernen von einem bestimmten Ort, Platz, einer bestimmten Stelle; *von diesem an einem anderen Ort, Platz, von dieser an eine andere Stelle; fort:* (in Aufforderungen:) w. da!; w. mit euch, damit!; schnell, nichts wie w.!; Hände, Finger w. [von den Möbeln]!; ⟨als Verstärkung der Präp. „von“:⟩ von ... w. (ugs.; *gleich, unmittelbar, direkt [von einer bestimmten Stelle]):* Sie haben ... einen Kanonier vom Tanzboden w. in die Kaserne geschickt (Kirst, 08/15, 86); **b)** bezeichnet das Ergebnis des [Sich]entfernens; *an einem bestimmten Ort, Platz, einer bestimmten Stelle nicht mehr anwesend, vorhanden, zu finden; fort:* zur Tür hinaus und w. war sie; die Flecken, Schmerzen, meine Schlüssel sind w.; ***w. sein** (ugs.; **1.** *in einem Zustand sein, in dem man von dem, was um einen herum vorgeht, nichts mehr wahrnimmt.* **2.** *überaus begeistert sein):* wir waren alle ganz w. [von der Aufführung]; **über etw. w. sein** (ugs.; *über etw. hinweggekommen sein);* **c)** bezeichnet [in bezug auf den Standpunkt des Sprechers] eine bestimmte räumliche Entfernung von etw.; *entfernt* (1): der Hof liegt weit, 500 m w. [von der Straße]; das Gewitter ist noch ziemlich weit w. **2.** ***in einem w.** (ugs.; ↑fort 2). **II.** ⟨Konj.⟩ (landsch. veraltend) als Ausdruck der Subtraktion; *davon weggenommen, abgezogen; minus:* drei w. zwei ist eins.

Weg [veːk], der; -[e]s, -e [mhd., ahd. wec]: **1.** *etw., was wie eine Art Streifen – im Unterschied zur Straße meist nicht asphaltiert od. gepflastert – durch ein Gebiet, Gelände führt u. zum Begehen [u. Befahren] dient:* ein schlechter, steiler, holpriger, aufgeweichter, steiniger, schattiger, stiller W.; (auf Schildern:) *privater, verbotener* W.; das den W. zum Strand?; der W. gabelt sich, führt durch den Wald, am Fluß entlang, schlängelt sich durch Wiesen; zwischen den Beeten sind W. treten, anlegen; einen W. mit Kies bestreuen; er bahnte sich einen W. *(Durchgang)* durch das Gestrüpp; er saß am Weg[e] (geh.; *Wegrand)* und ruhte sich aus; Ü unsere -e *(Lebenswege)* haben sich mehrmals gekreuzt; hier trennen sich unsere -e *(hier gehen unsere Ansichten, Anschauungen so weit auseinander, daß unsere Zusammenarbeit o.ä. aufhört);* das ist der einzig gangbare W. *(die einzige Methode, die im gegebenen Fall zum gewünschten Ergebnis, Ziel führt);* krumme -e gehen *(etw. Unrechtmäßiges tun);* ***W. und Steg** (geh., veraltend; *das ganze Gelände, die ganze Gegend):* W. und Steg waren verschneit; **jmdm./einer Sache den W./die -e ebnen** *(für jmds. Vorhaben, Vorankommen, für die erfolgreiche Entwicklung einer Sache bestehende Hindernisse beseitigen; jmdn., etw. fördern).* **2. a)** *Richtung, die einzuschlagen ist, um an ein bestimmtes Ziel zu kommen:* jmdm. den W. [zum Bahnhof] zeigen; [in der Dunkelheit] den rechten W. verfehlen, verlieren; wir können ein Stück zusammengehen, ich habe denselben W.; wohin/woher den Weg[e]s? (veraltet, noch scherzh.; *wo gehst du gerade hin/kommst du gerade her?);* [im Nebel] vom W. abkommen; Ü das ist nicht der richtige W. zum Erfolg; neue -e einschlagen, gehen *(neue Methoden entwickeln, anwenden);* jmdn. auf den rechten/richtigen W. [zurück]bringen (geh.; *jmdn. dazu anleiten, das Rechte zu tun, ihn vor [weiteren] Fehlern, Verfehlungen bewahren);* er ist, befindet sich auf dem W. der Besserung *(er erholt sich allmählich von seiner Krankheit);* jmdm. einen W. *(eine Möglichkeit)* aus einem Dilemma zeigen; ***den W. allen/(auch:) alles Fleisches gehen** (geh.; *sterblich sein, sterben;* wohl nach 1. Mos. 6, 12 f.); **den W. alles Irdischen gehen** (scherzh.; *sich abnutzen, defekt u. unbrauchbar werden; entzweigehen);* **seinen [eigenen] W./seine eigenen -e gehen** *(unbeirrt nach seiner eigenen Überzeugung entscheiden, handeln);* **seines -es/seiner -e gehen** (geh.; *weitergehen, fortgehen [ohne sich um das, was um einen herum geschieht, zu kümmern]);* **b)** *Strecke, die zurückzulegen ist, um an ein bestimmtes Ziel zu kommen:* das ist der nächste, kürzeste W. zum Flughafen; bis zum

nächsten Ort ist es noch ein W. von einer Stunde, von fünf Kilometern/ist es noch eine Stunde, sind es noch fünf Kilometer W.; einen weiten, langen, kurzen W. zur Schule haben; einen W. abkürzen, abschneiden; jmdm. den W. vertreten, verlegen *(sich so vor jmdn. stellen, daß er nicht vorbeigehen, nicht weitergehen kann),* freigeben *(zur Seite treten, um ihn vorbeizulassen);* ein gutes Stück W./(geh.:) Weg[e]s haben wir noch vor uns, haben wir schon zurückgelegt, geschafft; [still] seines Weg[e]s kommen (geh.; *Wegrand);* ich kann das Paket mitnehmen, die Post liegt an/auf meinem W. *(ich komme daran vorbei);* auf halbem W. umkehren; wir kamen uns auf halbem W. entgegen; geh doch mal zur Seite, du bist/stehst mir im W.! *(hinderst mich am Weitergehen, nimmst mir den Platz, den ich zum Hantieren o.ä. brauche);* er stellte sich, trat mir in *(vertrat mir)* den W.; er ist mir über/(auch:) in den W. gelaufen *(kam zufällig dort entlang, wo ich ging, so daß wir uns begegneten);* R bis dahin ist es noch ein weiter W. *(bis dahin [zur Verwirklichung von etw.] muß noch viel geschehen, dauert es noch lange);* damit hat es/das hat noch gute -e *(damit hat es keine Eile; das hat, das geschieht nicht so bald);* Spr viele/alle -e führen nach Rom *(es gibt vielerlei Methoden, um ein bestimmtes Ziel zu erreichen;* vgl. Rom); ***seinen W. machen** *(im Leben vorwärtskommen);* **den W. des geringsten Widerstandes gehen** *(allen Schwierigkeiten aus[zu]weichen [suchen]);* **auf dem besten Weg[e] sein** (oft iron.; *durch sein Verhalten einen bestimmten [nicht wünschenswerten] Zustand bald erreicht haben):* er ist auf dem besten -e, sich zu ruinieren; **sich auf halbem Weg[e] treffen** *(einen Kompromiß schließen);* **jmdm. auf halbem Weg[e] entgegenkommen** *(jmds. Forderungen o.ä. teilweise nachgeben);* **auf halbem Weg[e] stehenbleiben/umkehren** *(etw. in Angriff Genommenes mittendrin abbrechen, nicht zu Ende führen);* **jmdm./einer Sache aus dem W. gehen** *(jmdn., etw. als unangenehm Empfundenes meiden);* **etw. aus dem W. räumen** *(etw., was einem bei der Verwirklichung eines angestrebten Zieles o.ä. hinderlich ist, durch entsprechende Maßnahmen beseitigen);* **jmdn. aus dem W. räumen** (salopp; *jmdn., der einem bei der Verwirklichung eines angestrebten Zieles o.ä. hinderlich ist, umbringen);* **etw. in die -e leiten** *(etw. vorbereiten u. in Gang bringen);* **einer Sache steht nichts im W.** *(etw. kann in geplanter Weise durchgeführt werden);* **jmdm. nicht über den W. trauen** *(jmdm. überhaupt nicht trauen).* **3. a)** ⟨o. Pl.⟩ ¹Gang (2), Fahrt (2 a) *mit einem bestimmten Ziel:* mein erster W. führte mich zu ihm; einen schweren, unangenehmen W. vor sich haben; seinen W. fortsetzen *(nach einer Unterbrechung weitergehen, -fahren);* sich auf den W. machen *(aufbrechen);* ein Paket, einen Brief auf den W. schicken *(abschicken);* er ist, befindet sich auf dem W. nach Berlin; ich traf sie auf dem W. zur Schule; Ü jmdm. gute Lehren, Ratschläge mit auf den W. *(für sein weiteres Leben)* geben; jmdn. auf seinem letzten W. begleiten (geh. verhüll.; ↑¹Gang 2); **b)** (ugs.) ¹Gang (2) *irgendwohin, um etw. zu besorgen, zu erledigen:* ich muß noch einen W., einige -e machen, erledigen; jmdm. einen W. abnehmen. **4.** *Art u. Weise, in der man vorgeht, um ein bestimmtes Ziel zu erreichen; Möglichkeit, Methode zur Lösung von etw.:* dieser W. steht uns noch offen, scheidet aus, führt zu nichts; einen anderen, besseren W. suchen, finden; ich sehe nur diesen einen, keinen anderen W.; etw. auf diplomatischem, schriftlichem Weg[e] regeln; einen Streit auf friedlichem Weg[e] beilegen; sich auf gütlichem Weg[e] einigen; das muß auf schnellstem Weg[e] *(so schnell wie möglich)* erledigt werden; auf diesem Weg[e] danken wir allen, die uns geholfen haben; auf dem Weg[e] eines Vergleichs *(durch einen Vergleich)* entscheiden; etw. im Wege von *(auf Grund von, durch)* Verhandlungen regeln; Spr wo ein Wille ist, ist auch ein W.; ***auf kaltem Weg[e]** (ugs.; *sich über die übliche Vorgehensweise ohne Skrupel hinwegsetzend):* etw. auf kaltem Weg[e] erledigen.

weg-, Weg-: ~**angeln** ⟨sw. V.; hat⟩ (ugs.): *in listiger Weise an sich bringen, für sich gewinnen u. dadurch einem anderen entziehen:* er hat ihm die Frau weggeangelt; ~**ätzen** ⟨sw. V.; hat⟩: *durch Ätzen* (1) *entfernen:* Warzen w.; ~**begeben**, sich ⟨st. V.; hat⟩ (geh.): *fortbegeben;* ~**bekommen** ⟨st. V.; hat⟩ (ugs.): svw. ↑~kriegen; ~**bewegen** ⟨sw. V.; hat⟩: *fortbewegen;* ~**blasen** ⟨st. V.; hat⟩: *fortblasen;* ~**bleiben** ⟨st. V.; ist⟩ (ugs.): **1.** *zu einem bestimmten Ort o.ä. [wo man erwartet wird] nicht [mehr] kommen, dort nicht [mehr]*

erscheinen; fort-, fernbleiben: für immer w.; von da an blieb er weg; ohne Entschuldigung vom Unterricht w. **2.** *plötzlich aussetzen* (4 a): der Motor, Strom blieb weg; jmdm. bleibt die Luft weg. **3.** *[in einem größeren Ganzen] unberücksichtigt bleiben, fortgelassen werden:* dieser Absatz kann w.; ~**blicken** ⟨sw. V.; hat⟩: svw. ↑~*sehen* (1); ~**bringen** ⟨unr. V.; hat⟩: **1.** *fortbringen* (1). **2.** *fortbringen* (2). **3.** (ugs.) *dafür sorgen, daß etw. (Störendes, Unangenehmes o. ä.) verschwindet, nicht mehr vorhanden ist; etw. entfernen, beseitigen:* ich kann die Flecken nicht w. **4.** (ugs.) *abbringen* (1); ~**denken** ⟨unr. V.; hat⟩: *sich jmdn., etw. als nicht existierend, vorhanden, als fehlend vorstellen:* wenn man sich die Hochhäuser wegdenkt, ist das Stadtbild recht hübsch; er ist aus unserem Team nicht [mehr] wegzudenken; ~**diskutieren** ⟨sw. V.; hat⟩: *etw. durch Diskutieren aus der Welt schaffen;* ~**drängen** ⟨sw. V.; hat⟩: **1.** *von der Stelle drängen* (2 a), *beiseite drängen:* er drängte sie von der Tür weg. **2.** *den Drang haben, sich von jmdm., einem Ort zu entfernen; wegstreben:* die Kinder drängen von den fürsorglichen Eltern weg; ~**drehen** ⟨sw. V.; hat⟩: *drehend, mit einer Drehbewegung wegwenden:* den Kopf, das Gesicht w.; ~**drücken** ⟨sw. V.; hat⟩: vgl. ~*drängen* (1); ~**dürfen** ⟨unr. V.; hat⟩: *weggehen, einen bestimmten Ort, jmdn. verlassen dürfen:* ich darf nicht weg, ich muß auf die Kinder aufpassen; ~**essen** ⟨unr. V.; hat⟩: *so viel essen, daß für den anderen nichts übrigbleibt.* **2.** (ugs.) *aufessen:* die Pralinen waren im Nu weggegessen; ~**fahren** ⟨st. V.⟩: **a)** *fortfahren* (1 a) ⟨ist⟩; **b)** *fortfahren* (1 b) ⟨hat⟩; ~**fall**, der: svw. ↑*Fortfall:* der W. aller Vergünstigungen; ***in W. kommen** (Papierdt.; *wegfallen);* ~**fallen** ⟨st. V.; ist⟩: *fortfallen;* ~**fangen** ⟨st. V.; hat⟩ (ugs.): **1.** *durch Fangen* (1 a) *entfernen, beseitigen:* eine Fliege w. **2.** svw. ↑~*schnappen;* ~**fausten** ⟨sw. V.; hat⟩: *(den Ball) durch Fausten* (a) *abwehren;* ~**fegen** ⟨sw. V.⟩: **1.** (regional) *durch Fegen* (1) *entfernen* ⟨hat⟩: den Schnee (vor der Haustür) w. **2.** *hinwegfegen* (2) ⟨hat⟩: ein Regime w. **3.** *hinwegfegen* (1) ⟨ist⟩: das Flugzeug fegte über uns weg; ~**flattern** ⟨sw. V.; ist⟩: *fortflattern;* ~**fliegen** ⟨st. V.; ist⟩: *sich fliegend entfernen; fortfliegen;* ~**fressen** ⟨st. V.; hat⟩: **1.** vgl. ~*essen* (1): die Tauben fressen den anderen Vögeln alles weg. **2.** *auffressen* (derb, meist abwertend von Menschen); ~**führen** ⟨sw. V.; hat⟩: **1.** *fortführen* (2). **2.** *sich in seinem Verlauf, seiner Richtung von einem bestimmten Ort entfernen:* der Weg führt von der Siedlung weg; ~**futtern** ⟨sw. V.; hat⟩ (ugs.): **1.** svw. ↑~*essen* (1). **2.** *auffuttern;* ~**gang**, der ⟨o. Pl.⟩: *Fortgang* (1); ~**geben** ⟨st. V.; hat⟩: *fortgeben;* ~**gehen** ⟨unr. V.; ist⟩: **1.** *fortgehen* (1): sie ist schon vor zehn Minuten weggegangen; warum geht sie nicht von ihm weg? (ugs.; *warum trennt sie sich nicht von ihm, verläßt sie ihn nicht?*); selten w. (*ausgehen* 1); Geh weg (ugs.; *rühr mich nicht an*) mit deinen garstigen Pfoten (Fries, Weg 172); R geh mir [bloß, ja] weg damit! (ugs.; als Ausruf des Unwillens; *verschone mich damit!; laß mich damit in Ruhe!).* **2.** (ugs.) *sich entfernen, beseitigen lassen:* der Fleck geht leicht, nur schwer, nicht mehr weg; sind die Schmerzen weggegangen? **3.** (ugs.) *hinweggehen* (2): die Welle ging über das Boot weg. **4.** (ugs.) *hinweggehen* (1): über jmdn., jmds. unpassende Bemerkung w. **5.** (ugs.) *verkauft od. für etw. verbraucht werden:* diese Ware ging reißend weg; der größte Teil des Lohns geht für die Lebenshaltung weg; ~**gießen** ⟨st. V.; hat⟩: *etw., was man nicht mehr braucht, irgendwohin gießen:* den kalten Kaffee w.; ~**gleiten** ⟨st. V.; ist⟩: *sich gleitend* (1) *entfernen, fortgleiten;* ~**graulen** ⟨sw. V.; hat⟩ (ugs.): *von seiner Stelle, einem Ort o. ä. graulen* (2); ~**gucken** ⟨sw. V.; hat⟩ (ugs.): svw. ↑~*sehen* (1); ~**haben** ⟨unr. V.; hat⟩ (ugs.): **1.** *entfernt, beseitigt haben:* es dauerte einige Zeit, bis sie den Fleck, Schmutz weghatte; sie wollten ihn [von dem Posten] weg. **2.** (bes. in bezug auf etw. Unangenehmes) *bekommen, erhalten haben:* schnell eine Erkältung w.; sie hat ihre Strafe weg; plötzlich hatte er eine Ohrfeige weg; ***einen w.** (ugs.: **1.** *[leicht] betrunken sein.* **2.** *nicht recht bei Verstand sein).* **3. a)** *geistig erfaßt, verstanden haben:* er hatte sofort weg, wie es gemacht werden muß; **b)** *in bezug auf etw. über beachtliche Kenntnisse verfügen; sich auf etw. verstehen:* auf diesem Gebiet, in Literatur hat er was weg; ~**halten** ⟨st. V.; hat⟩ (ugs.): *[in Händen Gehaltenes] von jmdm., sich, etw. entfernt halten;* ~**hängen** ⟨sw. V.; hat⟩: *von einer Stelle wegnehmen* (1) *u. an eine andere [dafür vorgesehene] Stelle hängen:* die Kleider w.; ~**heben**, sich (veraltet): svw. ↑*sich hinweghe-*

ben; ~**helfen** ⟨st. V.; hat⟩ (ugs.): svw. ↑*hinweghelfen;* ~**holen** ⟨sw. V.; hat⟩: **1.** *von der Stelle, dem Ort, wo sich der, das Betreffende befindet, [ab]holen u. mitnehmen; fortholen:* hol mich hier bitte weg! **2.** ⟨w. + sich⟩ (ugs.) *holen* (4): sich eine Grippe w.; ~**hören** ⟨sw. V.; hat⟩: *absichtlich nicht hin-, zuhören;* ~**jagen** ⟨sw. V.; hat⟩: *fortjagen* (1); ~**karren** ⟨sw. V.; hat⟩: *auf einer Karre, einem Karren wegschaffen* (1): den Schutt w.; **¹**~**kehren** ⟨sw. V.; hat⟩: svw. ↑~*fegen* (1); **²**~**kehren** ⟨sw. V.; hat⟩ (regional, bes. südd.): svw. ↑~*fegen* (1); ~**kippen** ⟨sw. V.⟩: **1.** *kippend wegwerfen* ⟨hat⟩: wenn das Bier nicht mehr getrunken wird, kippe es weg. **2.** (salopp) *ohnmächtig werden* ⟨ist⟩: plötzlich w.; ~**kommen** ⟨st. V.; ist⟩ (ugs.): **1. a)** *fortkommen* (1 a): wir müssen versuchen, hier wegzukommen; mach, daß du wegkommst!; **b)** *sich (von jmdm., etw.) befreien, lösen; loskommen:* vom Öl als Energiequelle w. **2.** *abhanden kommen, verlorengehen:* in unserem Betrieb ist Geld weggekommen. **3.** *hinwegkommen* (a–c): über einen Verlust w. **4. a)** *bei etw. in bestimmter Weise behandelt, berücksichtigt werden, in bestimmter Weise abschneiden:* der Kleinste ist [bei der Verteilung] am schlechtesten weggekommen; **b)** *in bestimmter Weise davonkommen:* glimpflich, nicht ungeschoren w.; er kam mit einem Jahr Gefängnis weg; ~**können** ⟨unr. V.; hat⟩: vgl. ~*müssen;* ~**kriechen** ⟨st. V.; ist⟩: *fortkriechen;* ~**kriegen** ⟨st. V.; hat⟩ (ugs.): **1.** *wegbringen* (3): einen Fleck w. **2.** *fortbringen* (2): den Schrank, einen Stein nicht w. **3.** *sich etw. (Unangenehmes, Schlimmes) zuziehen; abkriegen* (2). **4.** *begreifen, erfassen:* sie hatte schnell weggekriegt, was die beiden vorhatten; ~**kucken** ⟨sw. V.; hat⟩ (nordd.): ↑~*gucken;* ~**laßbar** [-lasba:ɡ] ⟨Adj.; o. Steig.⟩: *nicht adv.⟩: von der Art, daß man es weglassen* (1) *kann;* ~**lassen** ⟨st. V.; hat⟩: **1.** *fortlassen* (1): seine Frau ließ ihn nicht weg. **2.** (ugs.) *fortlassen* (2): können wir diesen Abschnitt w.?, dazu: ~**laßprobe,** die (Sprachw.): *Verfahren, bei dem durch Wegstreichen aller für den Sinn des Satzes entbehrlichen Satzglieder der Satz auf einen notwendigen, das Satzgerüst bildenden Restbestand an Gliedern reduziert wird;* ~**laufen** ⟨st. V.; ist⟩: **a)** *sich laufend von einem Ort entfernen:* erschrocken w.; die Kinder liefen vor dem Hund weg; ***jmdm. nicht w.** (ugs.; *auch später noch erledigt werden können, nicht eilen):* der Abwasch läuft mir nicht weg; **b)** (ugs.) *seine gewohnte Umgebung, jmdn. von einem Augenblick auf den anderen u. ohne sich zu verabschieden verlassen, davonlaufen* (1 b): von zu Hause w.; ihm ist seine Frau weggelaufen; ~**legen** ⟨sw. V.; hat⟩: *[aus den Händen] an einen anderen [dafür vorgesehenen] Platz, beiseite legen:* die [schrankfertige] Wäsche, die Zeitung w.; leg die Pistole weg!; ~**leugnen** ⟨sw. V.; hat⟩: vgl. ~*diskutieren;* ~**loben** ⟨sw. V.; hat⟩: *fortloben;* ~**locken** ⟨sw. V.; hat⟩: *fortlocken;* ~**lotsen** ⟨sw. V.; hat⟩ (ugs.): *an einen anderen Ort, zu etw. anderem lotsen* (2): sie versuchte ihn von der Theke wegzulotsen; ~**lügen** ⟨st. V.; hat⟩: *fortlügen;* ~**machen** ⟨sw. V.⟩: **1.** (ugs.) *entfernen* (1 a) ⟨hat⟩: einen Fleck, den Schmutz w.; sich ein Kind w. (salopp; *abtreiben) lassen.* **2.** ⟨w. + sich⟩ (ugs.) *sich heimlich von einem Ort entfernen* ⟨hat⟩: sie hat sich von zu Hause weggemacht; *(auch ohne „sich"; ist)* (landsch.) Vor einer Stunde sind sie schon weggemacht (Chotjewitz, Friede 247). **3.** (derb) *sexuell befriedigen* ⟨hat⟩: ich habe sie dann noch drei-, viermal weggemacht (Schädlich, Nähe 52); ***einen w.** (derb; *koitieren):* Sonst liegen die (= Liebespaare) hier immer 'rum und machen einen weg (Kempowski, Tadellöser 327); ~**marschieren** ⟨sw. V.; ist⟩: *fortmarschieren;* ~**müssen** ⟨unr. V.; hat⟩: **1.** *weggehen, einen Ort, jmdn. verlassen müssen:* er muß in zehn Minuten [wieder] weg. **2.** *weggebracht* (1) *werden müssen:* der Brief muß heute abgeschickt werden. **3.** *entfernt, beseitigt werden müssen:* das Brot muß weg, es ist schimmelig; ~**nahme,** die (Papierdt.): *das Wegnehmen;* ~**nehmen** ⟨st. V.; hat⟩: **1.** *fortnehmen* (1): das Tischtuch, die Zeitung [vom Tisch] w.; würden Sie bitte Ihre Sachen hier w.; [das] Gas w. *(den Fuß vom Gaspedal nehmen, langsamer fahren).* **2.** svw. ↑*fortnehmen* (2): jmdm. [heimlich] sein Geld w.; U er hat ihm die Frau weggenommen. **3.** *(durch sein Vorhandensein) bewirken, daß etw. nicht mehr vorhanden, verfügbar ist:* der Schrank nimmt viel Platz weg; die Ulme vor dem Fenster nimmt viel Licht weg *(hält es ab);* ~**operieren** ⟨sw. V.; hat⟩ (ugs.): *operativ entfernen:* ein Überbein w.; ~**packen** ⟨sw. V.; hat⟩: **1.** *von einer Stelle wegnehmen* (1) *u. an eine andere [dafür vorgesehene] Stelle packen* (1 b);

wegräumen: sein Schreibzeug w. **2.** ⟨w. + sich⟩ (ugs.) svw. ↑fortpacken; **~putzen** ⟨sw. V.; hat⟩: **1.** *durch Putzen* (1 a) *von etw. entfernen:* die Wasserflecken [vom Spiegel] w. **2.** (ugs.) *bis auf den letzten Rest aufessen, austrinken:* die Gäste putzten alles weg. **3.** (salopp) *vorsätzlich [mit einer Schußwaffe] töten:* jmdn. aus dem Hinterhalt w. **4.** (ugs.) *(in einem sportlichen Wettkampf o. ä.) überlegen besiegen:* die deutsche Mannschaft wurde von den Brasilianern weggeputzt; **~radieren** ⟨sw. V.; hat⟩: *ausradieren;* **~raffen** ⟨sw. V.; hat⟩ (verhüll.): *dahin-, hinwegraffen;* **~rasieren** ⟨sw. V.; hat⟩: *abrasieren;* **~rationalisieren** ⟨sw. V.; hat⟩: *durch Rationalisieren* (1 b) *[zwangsläufig] bewirken, daß etw. nicht mehr vorhanden ist:* Arbeitsplätze, Personal w.; **~räumen** ⟨sw. V.; hat⟩: *beiseite räumen, forträumen;* **~reisen** ⟨sw. V.; ist⟩: *fortreisen;* **~reißen** ⟨st. V.; hat⟩: *fortreißen* (a): er riß das Kind vom Brückengeländer weg; das Geschoß riß ihm das Bein weg; **~reiten** ⟨st. V.; ist⟩: svw. ↑fortreiten; **~rennen** ⟨unr. V.; ist⟩: svw. ↑fortrennen; **~retuschieren** ⟨sw. V.; hat⟩: *durch Retuschieren entfernen, beseitigen:* Falten w.; **~rollen** ⟨sw. V.⟩: **1.** ⟨ist⟩ **a)** svw. ↑fortrollen (2); **b)** *sich rollend über etw. hinwegbewegen:* Die Panzer rollen über die Hockgräber weg (Plievier, Stalingrad 181). **2.** svw. ↑fortrollen (1) ⟨hat⟩; **~rücken** ⟨sw. V.⟩: **1.** *fortrücken* (1) ⟨hat⟩: den Schrank w. **2.** *fortrücken* (2) ⟨ist⟩: sie rückte von ihm weg; **~rühren** ⟨sw. V.; hat⟩: *fortrühren;* **~rutschen** ⟨sw. V.; hat⟩: *von einer Stelle rutschen:* sie rutscht von ihm weg; das Auto rutschte in der Kurve weg; **~sacken** ⟨sw. V.; ist⟩: **1.** (ugs.) **a)** *untergehen, (auf den Grund) sinken:* über den Bug w.; **b)** ²*absacken* (1 c): das Boot, die Maschine sackte plötzlich weg. **2. a)** *nach unten sinken:* sein Kopf sackte weg; jmdn. sacken die Beine weg *(ihm knicken vor Schwäche o. ä. plötzlich die Knie ein [u. er fällt um]);* **b)** (ugs.) *in sich zusammensinken:* er sackte weg wie ein aufgeschlitzter Mehlsack; **~saufen** ⟨st. V.; hat⟩ (derb): vgl. **~trinken;** **~schaffen** ⟨sw. V.; hat⟩: **1.** *fortschaffen.* **2.** ⟨w. + sich⟩ (salopp) *sich das Leben nehmen:* Sie hat immer gedroht, sich wegzuschaffen, wenn wir nicht parierten (Ossowski, Bewährung 59); **~schauen** ⟨sw. V.; hat⟩ (landsch.): svw. ↑**~sehen** (1); **~schaufeln** ⟨sw. V.; hat⟩: vgl. **~fegen** (1): den Schnee w.; **~schenken** ⟨sw. V.; hat⟩ (ugs.): *herschenken;* **~scheren,** sich ⟨sw. V.; hat⟩ (ugs.): *fortscheren.* **2.** ⟨w. + sich⟩ (salopp) *sich das Leben nehmen:* **~scheuchen** ⟨sw. V.; hat⟩: *fortscheuchen;* **~schicken** ⟨sw. V.; hat⟩: *fortschicken;* **~schieben** ⟨st. V.; hat⟩: *von einer Stelle an eine andere schieben; beiseite schieben:* einen Sessel, seinen Teller w.; **~schießen** ⟨st. V.; hat⟩ (ugs.): **1.** *durch einen Schuß von etw. entfernen od. abtrennen.* **2.** *durch Schießen töten;* **~schleichen** ⟨sw. V.⟩: **a)** *fortschleichen* (a)·⟨ist⟩: **b)** ⟨w. + sich⟩ *fortschleichen* (b) ⟨hat⟩; ¹**~schleifen** ⟨st. V.; hat⟩: *abschleifen* (1 a): einen Zahn w.; ²**~schleifen** ⟨sw. V.; hat⟩: *an einen anderen Platz* ²*schleifen* (1); *schleifend wegschaffen;* **~schleppen** ⟨sw. V.; hat⟩ (ugs.): **1.** *fortschleppen* (1): Kisten w. **2.** ⟨w. + sich⟩ *sich unter größter Anstrengung langsam wegbewegen;* **~schleudern** ⟨sw. V.; hat⟩: *fortschleudern;* **~schließen** ⟨st. V.; hat⟩: *(etw.) einschließen* (1 a), *damit jmd. anderes nicht an das Betreffende herankommen kann:* Geld, Bücher, Schmuck w.; **~schmeißen** ⟨st. V.; hat⟩ (ugs.): svw. ↑**~werfen** (1, 2); **~schmelzen** ⟨st. V.⟩: **1.** *schmelzend* (1) *wegfließen, allmählich verschwinden* ⟨ist⟩: der Schnee, das Eis ist weggeschmolzen. **2.** *durch Schmelzen* (2) *schwinden machen, entfernen* ⟨hat⟩: die Sonne hat den Schnee, das Eis weggeschmolzen; **~schnappen** ⟨sw. V.; hat⟩ (ugs.): *schnell an sich bringen, für sich gewinnen u. dadurch einem anderen entziehen:* jmdm. einen Posten, einen Geschäftsauftrag, die Kunden w.; **~schneiden** ⟨unr. V.; hat⟩: *mit einer Schere, einem Messer entfernen, abschneiden;* **~schnellen** ⟨sw. V.⟩: **1.** *an eine andere Stelle schnellen* ⟨ist⟩: der Frosch schnellte weg. **2.** (landsch.) svw. ↑**~schnippen;** **~schnippen** ⟨sw. V.; hat⟩: *von sich, beiseite schnippen:* er schnippte das abgebrannte Streichholz weg; **~schubsen** ⟨sw. V.; hat⟩ (ugs.): vgl. svw. ↑**~stoßen;** **~schütten** ⟨sw. V.; hat⟩: vgl. **~gießen;** **~schwemmen** ⟨sw. V.; hat⟩: *fortschwemmen;* **~schwimmen** ⟨st. V.; ist⟩: *fortschwimmen;* **~sehen** ⟨st. V.; hat⟩: **1.** *den Blick abwenden:* verlegen w. **2.** (ugs.) *(über etw., jmdn.) hinwegsehen* (1–3); **~setzen** ⟨sw. V.⟩: **1. a)** ⟨hat⟩ *sich von einer Stelle an eine andere setzen* ⟨hat⟩: er hat sich vom Fenster weggesetzt, weil es zieht; **b)** *von einer Stelle an eine andere [dafür vorgesehene] Stelle setzen:* wenn du immer schwatzt, muß ich dich [von deiner Freundin] w. **2.** (ugs.) *hinwegsetzen* (1) ⟨ist, auch: hat⟩. **3.** ⟨w. + sich⟩ (ugs.) *hinwegsetzen*

(2) ⟨hat⟩; **~sperren** ⟨sw. V.; hat⟩ (landsch.): svw. ↑**~schließen;** **~springen** ⟨st. V.; ist⟩: *zur Seite springen;* **~spülen** ⟨sw. V.; hat⟩: *fortspülen;* **~stecken** ⟨sw. V.; hat⟩ (ugs.): **1.** *an eine andere Stelle tun, stecken* (1 a), *bes. um das Betreffende vor jmdm. zu verbergen:* Geld w. **2.** *etw. Unangenehmes, Nachteiliges hinnehmen u. verkraften:* einen Schlag w.; **~stehlen,** sich ⟨st. V.; hat⟩: *fortstehlen;* **~stellen** ⟨sw. V.; hat⟩: *von einer Stelle wegnehmen* (1) *u. an eine andere [dafür vorgesehene] Stelle stellen:* das Geschirr, die Gartengeräte w.; **~sterben** ⟨st. V.; ist⟩ (ugs.): *[in größerer Anzahl einer nach dem anderen] plötzlich, unerwartet sterben:* acht Kinder sind ihm weggestorben; **~stoßen** ⟨st. V.; hat⟩: *durch einen Stoß entfernen, beiseite stoßen;* **~streben** ⟨sw. V.⟩: **1.** *fortstreben* ⟨hat⟩. **2.** *sich unbeirrt, zügig wegbewegen, entfernen* ⟨ist⟩: das Boot strebte von der Insel weg; **~streichen** ⟨st. V.⟩: **1.** *mit einer streichenden Bewegung entfernen* ⟨hat⟩: die Haare von der Stirn, den Schläfen w. **2.** *streichen* (3), *ausstreichen* ⟨hat⟩: ein Wort w. **3.** (Jägerspr.) (seltener) *abstreichen* (4) ⟨ist⟩; **~stürzen** ⟨sw. V.; hat⟩: svw. ↑fortstürzen; **~tauchen** ⟨sw. V.⟩ (ugs.): *sich einer unangenehmen, schwierigen Situation entziehen;* **~tauen** ⟨sw. V.⟩: **1.** vgl. **~schmelzen** (1) ⟨ist⟩. **2.** vgl. **~schmelzen** (2) ⟨hat⟩; **~tragen** ⟨st. V.; hat⟩: *forttragen;* **~treiben** ⟨st. V.⟩: **1.** *vertreiben, forttreiben* (1) ⟨hat⟩. **2.** *forttreiben* (2 b) ⟨ist⟩; **~treten** ⟨st. V.⟩: **1.** *von sich treten* (3 a) ⟨hat⟩: den Ball w. **2.** ⟨ist⟩ **a)** (bes. Milit.) *abtreten* (1): er ließ die Kompanie w.; (Kommando:) weg[ge]treten!; Ü [geistig] weggetreten *(geistesabwesend)* sein; **b)** *an eine andere Stelle treten, zurücktreten, beiseite treten:* bitte vom Gleis w.!; **~trinken** ⟨st. V.; hat⟩: *so viel trinken, daß für den anderen nichts übrigbleibt;* **~trumpfen** ⟨sw. V.; hat⟩: svw. ↑abtrumpfen (1); **~tun** ⟨unr. V.; hat⟩: **1.** *von einer Stelle wegnehmen* (1) *u. an eine andere [dafür vorgesehene] Stelle tun, beiseite tun:* tu doch bitte deine Spielsachen [hier] weg! **2.** *wegwerfen* (1 b); **~wälzen** ⟨sw. V.; hat⟩: *fortwälzen* (1); **~waschen** ⟨sw. V.; hat⟩: *durch Waschen entfernen:* Flecken w.; **~wehen** ⟨sw. V.⟩: **1.** *wehend* (1 a) *von einem Ort fortblasen* ⟨hat⟩: der Wind hat den Hut weggeweht. **2.** *vom Wind weggetragen werden; an eine andere Stelle wehen* (c) ⟨ist⟩: das Tuch ist weggeweht; **~weisen** ⟨st. V.; hat⟩: *von einem Ort weisen; auffordern, sich zu entfernen:* einen Bettler w., dazu: **~weisung,** die (schweiz.): svw. ↑Ausweisung; **~wenden** ⟨unr. V.; hat⟩: *in eine andere Richtung, nach der anderen Seite wenden; abwenden:* den Kopf w.; den Blick [von jmdm., etw.] w.; als er auf sie zukam, wandte sie sich weg; **~werfen** ⟨st. V.; hat⟩ /vgl. weggeworfen/: **1. a)** *von sich werfen, beiseite werfen:* die Waffen w.; im Wald darf man keine brennende Zigarette w.!; **b)** *etw., was man nicht mehr benötigt, nicht mehr haben möchte, irgendwohin werfen, zum Abfall tun:* alte Zeitungen, abgetragene Sachen, kaputtes Spielzeug w.; Ü sein Leben w. *(Selbstmord begehen);* das ist doch weggeworfenes *(unnütz ausgegebenes)* Geld. **2.** ⟨w. + sich⟩ (abwertend) *sich einer Person, einer Sache, die dessen (vom Sprecher) nicht für wert erachtet wird, ganz widmen, hingeben u. sich dadurch (in den Augen des Sprechers) erniedrigen, entwürdigen:* wie kann man sich nur so, an solch eine Person w.!; **~werfend** ⟨Adj.; nicht präd.⟩: *von der Art, daß es jmds. Geringschätzung, Verachtung einer bestimmten Person, Sache gegenüber erkennen läßt:* eine ~e Handbewegung, Bemerkung; jmdn. w. behandeln; **~werfflasche,** die: *Flasche, auf die kein Pfand erhoben wird u. die man, wenn sie leer ist, wegwerfen kann;* **~werfgesellschaft,** die: *Wohlstandsgesellschaft, in der Dinge, die wiederverwendet werden könnten, aus Überfluß od. zugunsten von Neuanschaffungen o. ä. weggeworfen* (1 b) *werden;* **~werfwindel,** die: *Windel, die man, wenn sie gebraucht ist, nicht wäscht, sondern wegwirft;* **~wischen** ⟨sw. V.; hat⟩: *wischend entfernen:* einen Satz an der Tafel [mit dem Schwamm] w.; den Staub w.; ihre Angst war wie weggewischt *(plötzlich nicht mehr vorhanden);* **~wollen** ⟨unr. V.; hat⟩: **1.** *fortwollen* (a): pünktlich w. **2.** *ausgehen* (1 b) *wollen;* **~wünschen** ⟨sw. V.⟩: **a)** ⟨w. + sich⟩ *fortwünschen* (a); **b)** *fortwünschen* (b); *wünschen, daß jmd., etw. verschwindet:* man kann diese Affäre nicht w.; **~wurf,** der ⟨o. Pl.⟩ (veraltet): *etw. als wertlos Weggeworfenes:* morsche Möbel, alte Kleider und anderer W.; **~zählen** ⟨sw. V.; hat⟩ (österr.): *abziehen, subtrahieren;* **~zaubern** ⟨sw. V.; hat⟩: *fortzaubern;* **~zerren** ⟨sw. V.; hat⟩: vgl. **~ziehen** (1); **~ziehen** ⟨unr. V.⟩: **1.** *ziehend von einer Stelle entfernen, beiseite ziehen; fortziehen* (1) ⟨hat⟩: den Karren

von der Einfahrt w.; die Gardinen w.; jmdm. die Bettdecke w. **2.** *fortziehen* (2) ⟨ist⟩.

weg-, Weg- (gelegtl. mit Wege- wechselnd): **~ab** ⟨Adv.⟩ (veraltend): *den Weg* (1) *hinab;* **~bereiter,** der: *jmd., der durch sein Denken, Handeln o. ä. die Voraussetzungen für etw. schafft:* er war ein W. des Impressionismus, Sozialismus; **~biegung,** die; **~gabel, ~gab[e]lung,** die: *Gabelung eines Weges;* **~gefährte,** der: *jmd., der mit einem eine längere Wegstrecke gemeinsam zurücklegt:* Ü er war sein politischer W.; **~genosse,** der: vgl. ~gefährte; **~kehre,** die; **~kreuz,** das: *am Weg stehendes Kreuz* (4 a), *Kruzifix;* **~kreuzung,** die: vgl. Straßenkreuzung; **~kundig** ⟨Adj.; nicht adv.⟩: *die Wege* (1) *eines bestimmten Gebietes genau kennend;* **~leiter,** der (schweiz.): svw. ↑~weiser; **~leitung,** die (schweiz., österr.): svw. ↑Anleitung (1, 2): *von seiner Mutter erhielt er noch einige -en;* **~los** ⟨Adj.; o. Steig.; nicht adv.⟩: *keine Wege* (1) *aufweisend, ohne Wege:* ein -es Gelände; **~malve,** die: *an Wegen, Mauern o. ä. wachsende Malve mit rosa od. weißen Blüten; Käsepappel;* vgl. svw. ↑~zeichen; **~markierung,** die: *Markierung* (a, b) *eines Weges* (1); **~messer,** der: *mit einem Zählwerk versehenes Instrument, mit dem man die Länge eines zurückgelegten Weges messen kann; Hodometer;* **~müde** ⟨Adj.; nicht adv.⟩ (dichter.): *vom langen Weg* (2 b) *ermüdet;* **~rain,** der: *Grasstreifen am Wegrand;* **~rand,** der: *Rand* (1 a) *des Weges* (1): sich an den W. setzen; **~scheid** [-ʃait], der; -[e]s, -e, österr.: die; -, -en (österr., sonst veraltend): *Gabelung eines Weges, einer Straße;* **~scheide,** die: vgl. ~scheid; **~schnecke,** die: *häufig an Wegrändern lebende rote, braune od. schwarze Schnecke ohne Gehäuse;* **~skizze,** die: *Skizze eines Weges* (2 b); **~spinne,** die (bes. Verkehrsw.): vgl. Spinne (3); **~strecke,** die: *Stück, Abschnitt eines zurückzulegenden, zurückgelegten Weges;* **~stunde,** die: *Weg* (2 b), *der zu Fuß [etwa] in einer Stunde zurückgelegt wird:* das Dorf liegt eine W. von hier entfernt; **~warte,** die: *häufig an Wegrändern wachsende Blume mit hellblauen Blüten u. einer fleischigen Wurzel, aus der Kaffee-Ersatz gewonnen wird;* **~wärts** ⟨Adv.⟩ [↑-wärts): *zum Wege* (1) *hin, auf den Weg zu;* **~weisend** ⟨Adj.; o. Steig.⟩: *richtungweisend;* eine -e Untersuchung, Tat; **~weiser,** der: *an Wegen, Straßen, bes. Wegkreuzungen stehender Pfosten o. ä. mit einem od. mehreren Armen* (2), *auf denen die Orte angegeben sind, wohin der jeweilige Weg führt;* **~weisung,** die: *Ausschilderung mit Wegweisern:* die W. verbessern; **~zehrung,** die: **1.** (geh.) *auf eine Wanderung, Reise mitgenommener Vorrat an Nahrungsmitteln:* [eine kleine] W. mitnehmen. **2.** (kath. Kirche) *Viatikum;* **~zeichen,** das: *Zeichen, das einen [Wander]weg markiert.*

wege-, Wege- (gelegtl. mit Wege- wechselnd): **~bau,** der ⟨o. Pl.⟩: *Anlegen, Befestigen von öffentlichen Wegen* (1); *Straßenbau;* **~gabel, ~gab[e]lung,** die: vgl. ↑Weggabel, ~gab[e]lung; **~geld,** das: **1.** *Geldbetrag, der jmdm. für den zur Arbeitsstätte od. im Rahmen einer Dienstleistung zurückgelegten Weg* (2 b) *erstattet, gezahlt wird.* **2.** (veraltet) *Straßenzoll;* **~karte,** die: *Landkarte mit eingezeichneten [Wander]wegen;* **~lagerei** [...la:gə'rai], die; -, -en ⟨Pl. ungebr.⟩ (abwertend): *das Wegelagern;* **~lagerer,** der; -s, - (abwertend): *jmd., der anderen am Weg, auf dem Weg auflauert, um ihn zu überfallen u. zu berauben;* **~markierung,** die: ↑Wegmarkierung; **~messer,** der: ↑Wegmesser; **~netz,** das: vgl. Straßennetz; **~ordnung,** die ⟨o. Pl.⟩: svw. ↑~recht; **~recht,** das ⟨o. Pl.⟩: *Gesamtheit der Rechtsvorschriften, die sich auf den Bau, die Benutzung u. Unterhaltung öffentlicher Straßen u. Wege beziehen;* **~unfall,** der (jur.): *Unfall, der sich auf dem direkten Weg von der Wohnung zur Arbeits- od. Ausbildungsstätte od. umgekehrt ereignet:* ↑Wegwarte; **~zeichen,** das: ↑Wegzeichen.

wegen ['ve:gn] ⟨Präp. mit Gen.; vor alleinstehendem starkem Subst. im Sg. auch mit ungebeugter Form bzw. im Pl. mit Dativ; sonst nur ugs. mit Dativ⟩ [mhd. (von-)wegen (Dativ Pl.) = von seiten]: **a)** bezeichnet einen Grund u. stellt ein ursächliches Verhältnis her; *auf Grund von, infolge:* w. des schlechten Wetters/(geh.:) des schlechten Wetters w.; w. Umbau[s] geschlossen; w. Geschäften war er drei Tage verreist; (ugs. auch mit vorangestelltem „von":) Interniert wg. politischer Radikalität (Weiss, Marat 15); ***von ... w.** *(auf Grund od. Veranlassung, Anordnung von etw. Bestimmtem; von ... aus[gehend]):* etw. von Berufs w. tun; **b)** drückt einen Bezug aus; *bezüglich; was [eine bestimmte Person, Sache] betrifft:* w. dieser Angelegenheit

müssen Sie sich an den Vorstand wenden; (ugs. auch mit vorangestelltem „von":) Auch 'ne kleine eidesstattliche Erklärung von w. Stillschweigen ... wird er unterschreiben müssen (Grass, Katz 152); ***von w. ...!** (ugs.; als Ausdruck des Widerspruchs, der Ablehnung, Zurückweisung; *[dem ist] keineswegs [so wie du sagst, denkst o.ä.]*): „von w. lauwarm! Eiskalt ist das Wasser!"; **c)** bezeichnet den beabsichtigten Zweck eines bestimmten Tuns, den Beweggrund für ein bestimmtes Tun; *um ... willen:* er hat es w. des Geldes/(geh.:) des Geldes w. getan; w. mir (ugs.; *um meinetwillen*)/(veraltet, noch landsch.:) meiner brauchst du deine Pläne nicht zu ändern.

Weger ['ve:gɐ], der; -s, - [niederl. weger] (Schiffbau): *Schiffsplanke.*

Wegerich ['ve:gərɪç], der; -s, -e [mhd. wegerīch, ahd. wegarīh], vgl. Knöterich]: *an Wegen, auf Wiesen o. ä. wachsende Pflanze mit meist unmittelbar über dem Boden rosettenförmig angeordneten Blättern, die längere Stengel hervortreibt, um deren oberen Teil dann dicht nebeneinander sehr kleine [gelblich]weiße Blüten sitzen.*

wegern ['ve:gɐn] ⟨sw. V.; hat⟩ [zu ↑Weger] (Schiffbau): *die Innenseite der Spanten mit Wegern versehen;* ⟨Abl.:⟩ **Wegerung,** die; -, -en (Schiffbau): **a)** *das Wegern;* **b)** *aus Wegern bestehende Verkleidung der Innenseite der Spanten.*

wegkundig ⟨Adj.; nicht adv.⟩ (geh.): ↑wegkundig; **Wegesrand,** der; -[e]s, ...ränder od. ren: ↑Wegrand.

Weggen ['vɛgn̩], der; -s, - [mhd. wegge, Nebenf. von: wecke, ↑Weck] (schweiz.): *[längliches] Weizenbrötchen;* ⟨Abl.:⟩ **Weggli** ['vɛgli], das; -s, - (schweiz.): *eine Art Brötchen.*

¹weh [ve:]: ↑wehe!; **²weh** [-] ⟨Adj.⟩ [mhd., ahd. wē ⟨Adv.⟩, zu ↑wehe!]: **1.** (nicht präd.) (ugs.) *infolge einer Verletzung, Krankheit Schmerzen verursachend; schmerzend; schlimm* (4): -e Füße, einen -en Finger haben; ⟨meist in Verbindung mit „tun":⟩ mein/der Kopf, Bauch tut [mir] w. (*ich habe Kopf-, Bauchschmerzen*); wo tut es [dir] denn w.? (*wo hast du Schmerzen?*); ich habe mir [an der scharfen Kante] w. getan (*habe mich [daran] so gestoßen, geritzt o.ä., daß es geschmerzt hat*); grelles Licht tut den Augen weh (*schmerzt in den Augen*); Ü seine Worte taten ihm w. getan (*haben sie sehr verletzt*). **2.** (geh.) *von Weh* (1) *erfüllt, geprägt; schmerzlich:* ein -es Gefühl; ein -es Lächeln; jmdm. ist [so/ganz] w. zumute, ums Herz; **Weh** [-], das; -[e]s, -e ⟨Pl. selten⟩ [mhd. wē, ahd. wē(wo)] (geh.): **1.** *seelischer Schmerz; Leid:* ein tiefes W. erfüllte sie, ihr Herz; ***mit/unter W. und Ach** (ugs.; *mit vielem Klagen, Stöhnen; höchst ungern*): etw. mit W. und Ach tun. **2.** (dichter., sonst veraltet) *körperlicher Schmerz.*

weh-, Weh-: **~frau,** die (veraltet): *Hebamme;* **~gefühl,** das (geh.): *[seelisches] Schmerzgefühl;* **~geschrei,** das: *lautes Klagen, Jammern:* da erhob sich ein [lautes] W.; **~klage,** die (geh.): *laute Klage* (1) *über einen großen Verlust, ein großes Unglück o. ä.;* **~klagen** ⟨sw. V.; hat⟩ (geh.): *einen seelischen Schmerz in Wehklagen äußern; klagen* (1 a): er wehklagte laut; ⟨auch: das ↑Klagelaut; **~leidig** ⟨Adj.⟩ (abwertend): **a)** *überempfindlich u. deshalb schon beim geringsten Schmerz klagend, jammernd:* ein -es Kind; sei nicht so w.!; **b)** *eine wehleidige* (a) *Wesensart erkennen lassend:* mit -er Stimme, dazu: **~leidigkeit,** die; -: *das Wehleidigsein,* **~mut,** die; - [mniederd. wēmōd, rückgeb. aus: wēmōdich, bzw. Rückb. aus ↑wehmütig]: *verhaltene Trauer, stiller Schmerz, der jmdn. bei der Erinnerung an etw. Vergangenes, Unwiederbringliches bewegt:* eine leise, tiefe W. erfaßte ihn; mit W. an etw. zurückdenken; **~mütig** ⟨Adj.⟩ [aus dem Niederd. < mniederd. wēmōdich) **a)** *Wehmut empfindend;* **b)** *Wehmut zum Ausdruck bringend; von Wehmut geprägt:* -e Gedanken; ein -es Lied; w. lächeln, dazu: **~mütigkeit,** die; -: *das Wehmütigsein;* **~mutsvoll** ⟨Adj.⟩ (geh.): *voller Wehmut,* **~mutter,** die (veraltet): *Hebamme;* **~ruf,** der (geh.): *Klageruf;* **~weh** [auch: '--'], das; -s, -s (Kinderspr.): *schmerzende Stelle; kleine Verletzung, Wunde:* ein W. haben; **~wehchen** [ve:'ve:çən], das; -s, - (ugs. spött.): *Schmerz, Leiden (das vom Sprecher aber nicht so ernst genommen wird):* sie hat immer irgendein W., geht mit/bei jedem W. gleich zum Arzt.

wehe! ['ve:ə], weh! ⟨Interj.⟩ [mhd., ahd. wē]: **a)** *als Ausruf der Klage, Bestürzung o. ä.:* weh[e]! weh[e]!; o weh! wie konnte das nur geschehen?; **b)** *als Ausruf, mit dem man Schlimmes, Unheilvolles o. ä. ankündigt od. androht:* weh[e] denen, die das tun!; wehe [dir], wenn du das kaputtmachst!

¹Wehe [-], das; -s (veraltet): ↑Weh; **²Wehe** [-], die; -, -n ⟨meist Pl.⟩: *Zusammenziehung der Muskulatur der Gebärmutter bei der Geburt* (1 a): die -n setzen ein; [starke, schwache] -n haben; in den -n liegen *(beim Gebären sein).*
³Wehe [-], die; -, -n [zu ↑wehen]: **a)** svw. ↑Schneewehe; **b)** svw. ↑Sandwehe; **wehen** ['ve:ən] ⟨sw. V.⟩ [mhd. wæjen, ahd. wāen]: **1. a)** *(von der Luft) in spürbarer Bewegung sein* ⟨hat⟩: der Wind weht kühl, kalt, aus Norden, von See her; es weht ein laues Lüftchen; ⟨auch unpers.:⟩ draußen weht es heute tüchtig *(es ist sehr windig);* **b)** *wehend* (1 a) *von etw. entfernen, in eine bestimmte Richtung, an eine bestimmte Stelle treiben* ⟨hat⟩: der Wind wehte den Schnee vom Dach; ein Luftzug wehte die Zettel vom Schreibtisch; **c)** *von der Luft, dem Wind irgendwohin getragen werden* ⟨ist⟩: Schneeflocken wehten durch das geöffnete Fenster; der Duft der blühenden Linden wehte in das Zimmer. **2.** *durch Luftströmung bewegt werden* ⟨hat⟩: ihre Haare wehten im Wind; mit wehendem Kleid lief sie hinaus.
Wehl, das; -[e]s, -e, **Wehle** ['ve:l(ə)], die; -, -n [mniederd. wēl] (nordd.): *(bei Deichbruch entstandene) teichähnliche Wasserfläche unmittelbar an der Binnenseite eines Deiches.*
¹Wehr [ve:ɐ̯], die; -, -en [mhd. wer(e), ahd. werī, zu ↑wehren]: **1.** ⟨o. Pl.⟩ (veraltet) *das Sichwehren; die Verteidigung* in der Wendung **sich zur W. setzen (sich wehren, verteidigen):* sich nachdrücklich, energisch, aufs heftigste gegen jmdn., etw. zur W. setzen. **2.** (dichter., veraltet) *Mittel, das zur Wehr* (1) *dient, eingesetzt wird:* Menschen, die gewohnt sind, eine W. *(Waffe)* zu tragen (Musil, Mann 990); gegen die W. *(den Schutzwall)* anrennen. **3.** kurz für ↑Feuerwehr (1, 2). **4.** (Jägerspr.) *in gerader Linie vorgehende Schützen u./od. Treiber bei einer Treibjagd;* **²Wehr** [-], das; -[e]s, -e [mhd. wer, zu ↑wehren]: *Stauanlage zur Hebung des Wasserstands eines Flusses, zur Änderung des Gefälles, Regelung des Abflusses o. ä.; Stauwehr.*
wehr-, Wehr- (¹Wehr): **~bau,** der ⟨Pl. -ten⟩: *durch Mauern, Bastionen o. ä. geschützter Bau* (z. B. Festung); **~beauftragte,** der: *Beauftragter des Bundestages für die Wahrung der Grundrechte in der Bundeswehr überwacht;* **~bereich,** der: *Verwaltungsbezirk der Bundeswehr,* dazu: **~bereichskommando,** das: *Kommandobehörde eines Wehrbereichs;* **~bereit** ⟨Adj.; o. Steig.; nicht adv.⟩: *bereit, entschlossen, Wehr-, Kriegsdienst zu leisten,* dazu: **~bereitschaft,** die; **~bezirk,** der: *militärischer Verwaltungsbezirk,* dazu: **~bezirkskommando,** das: vgl. ~bereichskommando; **~dienst,** der ⟨o. Pl.⟩: *Dienst, der auf Grund der Wehrpflicht beim Militär abgeleistet werden muß:* den W. [ab]leisten; aus dem W. entlassen, vom W. freigestellt, zum W. einberufen, eingezogen werden, dazu: **~dienstpflichtig** ⟨Adj.; o. Steig.; nicht adv.⟩: ↑~pflichtig, **~diensttauglich** ⟨Adj.; o. Steig.; nicht adv.⟩: *für den Wehrdienst tauglich* (a) (Ggs.: ~dienstuntauglich), **~diensttauglichkeit,** die (Ggs.: ~dienstuntauglichkeit), **~dienstuntauglich** ⟨Adj.; o. Steig.; nicht adv.⟩ (Ggs.: ~diensttauglich), **~dienstuntauglichkeit,** die (Ggs.: ~diensttauglichkeit), **~dienstverweigerer,** der: svw. ↑Kriegsdienstverweigerer; **~dienstverweigerung,** die, **~dienstzeit,** die; **~ersatzbehörde,** die: *Behörde der Bundeswehrverwaltung, die für die Heranziehung der Wehrpflichtigen zum Wehrdienst zuständig ist;* vgl. ↑Ersatzdienst; **~ersatzwesen,** das ⟨o. Pl.⟩: *Gesamtheit der Dienststellen u. Maßnahmen zur Erfassung, Einberufung u. Überwachung der Wehrpflichtigen;* **~erziehung,** die (bes. DDR): *Erziehung zur Wehrdienstbereitschaft;* **~etat,** der: *Etat für militärische Zwecke;* **~experte,** der: *militärischer Sachverständiger, Experte;* **~fähig** ⟨Adj.; o. Steig.; nicht adv.⟩: *in der Lage, Wehr-, Kriegsdienst zu leisten,* dazu: **~fähigkeit,** die ⟨o. Pl.⟩; **~gang,** der ⟨Pl. -gänge⟩ (früher): *zur Verteidigung dienender, mit Schießscharten o. ä. versehener [überdachter] Gang, der oben an der Innen- od. Außenseite einer Burg- od. Stadtmauer entlangführte;* **~gehänge,** das: **a)** (Jägerspr.) svw. ↑¹Koppel (b); **b)** (veraltet) *Gurt, Schulterriemen, an dem die [Stich]waffe getragen wurde;* **~gehenk** [-gəhɛŋk], das; -[e]s, -e (veraltet): svw. ↑~gehänge (b); **~gerechtigkeit,** die ⟨o. Pl.⟩: *Gleichbehandlung aller Wehrpflichtigen nach den Grundsätzen des Grundgesetzes;* **~hoheit,** die ⟨o. Pl.⟩: *Recht des Staates zur Aufstellung, Ausbildung, Ausrüstung u. zum Einsatz von Streitkräften;* **~kirche,** die (MA.): *befestigte Kirche, die in Kriegszeiten als Zuflucht für die Gemeinde diente;* **~kleid,** das (schweiz.): *Uniform;* **~kraft,** die ⟨o. Pl.⟩: *Armee (in bezug auf ihre Wehrbereitschaft u. -fähigkeit),* dazu: **~kraftzersetzung,** die ⟨o. Pl.⟩;

~kreis, der: vgl. ~bezirk, dazu: **~kreiskommando,** das; **~kunde,** die ⟨o. Pl.⟩: svw. ↑Militärwissenschaft; **~los** ⟨Adj.; -er, -este⟩: *nicht fähig, nicht in der Lage, sich zu wehren, zu verteidigen:* ein -es Opfer; gegen jmds. Vorwürfe, Verleumdungen völlig w. sein; sie waren den Luftpiraten w. ausgeliefert, dazu: **~losigkeit,** die; -: *das Wehrlossein;* **~macht,** die ⟨o. Pl.⟩: *Gesamtheit der Streitkräfte eines Staates (bes. in bezug auf das Deutsche Reich von 1921 bis 1945);* ¹Militär (1), dazu: **~macht[s]angehörige,** der, **~macht[s]bericht,** der: *während des 2. Weltkrieges täglich herausgegebener Bericht des Oberkommandos der deutschen Wehrmacht über die Ereignisse an der Front;* **~mann,** der: **1.** ⟨Pl. -männer u. -leute⟩ svw. ↑Feuerwehrmann. **2.** ⟨Pl. -mauer⟩ (schweiz.) svw. ↑Soldat; **~mauer,** die (früher): *mit einem Wehrgang versehene Burg-, Stadtmauer;* **~paß,** der: *Dokument, das Eintragungen über die erfolgte Musterung u. den abgeleisteten Wehrdienst eines Wehrpflichtigen enthält;* **~pflicht,** die ⟨o. Pl.⟩: *Pflicht, Wehrdienst zu leisten:* die allgemeine W. einführen, dazu: **~pflichtig** ⟨Adj.; o. Steig.; nicht adv.⟩: *unter die Wehrpflicht fallend, ihr unterliegend,* ⟨subst.:⟩ **~pflichtige,** der; -n, -n ⟨Dekl. ↑Abgeordnete⟩; **~politik,** die: svw. ↑Militärpolitik, dazu: **~politisch** ⟨Adj.; o. Steig.; nicht präd.⟩; **~sold,** der: *Entlohnung für Soldaten, die im Rahmen der Wehrpflicht Wehrdienst leisten;* **~spartakiade,** die (DDR): *Spartakiade im Wehrsport;* **~sport,** der: *Sport, der der Stärkung der Verteidigungsbereitschaft, der militärischen Ausbildung dient;* **~stand,** der ⟨o. Pl.⟩ (veraltet): **a)** *Stand* (5 b) *der Soldaten;* **b)** *Gesamtheit der zum Wehrstand* (a) *gehörenden Personen;* vgl. Lehrstand, Nährstand; **~turm,** der (früher): *befestigter Turm;* **~übung,** die: *der zur weiteren militärischen Ausbildung dienende Übung für Wehrpflichtige nach Ableistung des Grundwehrdienstes;* **~unwillig** ⟨Adj.; o. Steig.; nicht adv.⟩: *nicht bereit, den Wehr-, Kriegsdienst zu leisten;* **~verband,** der: *paramilitärischer Verband;* **~wissenschaft,** die ⟨o. Pl.⟩: vgl. Militärwissenschaft.
wehrbar ['ve:ɐ̯ba:ɐ̯] ⟨Adj.; o. Steig.; nicht adv.⟩ (veraltet): *wehrfähig;* **wehren** ['ve:rən] ⟨sw. V.; hat⟩ [mhd. wern, ahd. werian, eigtl. = mit einem Schutz(wall) umgeben, schützen]: **1.** ⟨w. + sich⟩ **a)** *einem Angriff begegnen, zu seiner Verteidigung jmdm. körperlich Widerstand leisten:* sich tapfer, heftig, mit aller Kraft w.; du mußt dich w., wenn dich deine Klassenkameraden immer verprügeln!; sie wehrte sich verzweifelt; **b)** *etw. nicht einfach hinnehmen, sondern dagegen angehen, sich dagegen verwahren:* sich gegen einen Verdacht, eine Anschuldigung, Unterstellung [heftig, mit aller Macht] w.; **c)** *sich widersetzen, sich gegen etw. sträuben:* er wehrte sich, die Verwaltungsarbeit zu übernehmen. **2.** (geh.) *jmdm., einer Sache entgegenwirken, dagegen angehen, einschreiten:* feindlichen Umtrieben, einer Gefahr w.; Er ... wehrte den Räubern (Th. Mann, Joseph 117); wehre den Anfängen! (vgl. principiis obsta). **3.** (geh., veraltend) *verwehren:* jmdm. den Zutritt w.; ich will, kann es dir nicht w.; **wehrhaft** ⟨Adj.; -er, -este⟩ [mhd. wer(e)haft]: **1.** *fähig, in der Lage, sich zu verteidigen:* -e Bergstämme; -es Wild. **2.** *zu Zwecken der Verteidigung ausgebaut; befestigt:* Mittelzell mit seinem alten, -en Münster (Gute Fahrt 3, 1974, 41); dazu: **Wehrhaftigkeit,** die; -.
Weib [vajp], das; -[e]s, -er /vgl. Weibchen, Weiblein/ [mhd. wīp, ahd. wīb]: **1.** (veraltend) *Frau als weibliches [Geschlechts]wesen im Unterschied zum Mann:* das W. des Schwarzen Erdteils; ein tugendhaftes, stolzes W.; zum W. erwachen, heranwachsen. **2.** (ugs.) **a)** *Frau* (1): ein rassiges, tolles W.; hinter den -ern her sein; **b)** (abwertend) *weibliche Person, Frau (im Hinblick auf eine vom Sprecher als unangenehm, ärgerlich o. ä. empfundene Eigenschaft, Verhaltensweise):* das W. hat ihn ruiniert; ich kann dieses W. nicht mehr sehen, ertragen; (als Schimpfwort:) blödes W.! **3.** (veraltet) *Ehefrau:* mein geliebtes W.; W. und Kinder haben; sie zum Weib[e] nehmen, w. (heiraten); er nahm sie zum Weibe; **W. und Kind* (scherzh.): *seine Familie;* er hat für W. und Kind zu sorgen; **Weibchen,** das; -s, -, auch: Weiberchen: **1.** ⟨Pl. nur -⟩ *weibliches Tier* (Ggs.: Männchen): das W. legt die Eier. **2.** (oft abwertend) *Frau im Hinblick auf ihre typisch weiblichen Eigenschaften u. Fähigkeiten im Bereich des Erotischen u. Sexuellen:* ein luxuriöses W.; er hält sich ein W., degradiert seine Frau zum W. **3.** (veraltet, noch landsch. scherzh.) *Ehefrau:* mein W.
Weibel ['vajbl̩], der; -s, - [↑Feldwebel]: **1.** (früher) *mittlerer*

Dienstgrad (b), *der bes. Soldaten ausbildete u. beaufsichtigte.*
2. (schweiz.) *untergeordneter Angestellter in einem Amt, bei Gericht;* **weibeln** ⟨sw. V.; ist⟩ (schweiz.): *werbend umhergehen.*

Weiber- (Weib 1, 2): **~fas[t]nacht**, die (landsch.): svw. ↑Altweiberfas[t]nacht; **~feind**, der: *Mann, der sich aus Abneigung od. Verachtung von Frauen fernhält; Frauenfeind, -hasser; Misogyn;* **~geschichte**, die ⟨meist Pl.⟩ (salopp, oft abwertend): *erotisches Abenteuer mit einer Frau, mit Frauen:* er hat immer -n; **~geschwätz**, das (emotional abwertend); **~getratsch[e]**, das (emotional abwertend); **~held**, der (emotional abwertend): *Frauenheld;* **~klatsch**, der ⟨o. Pl.⟩ (emotional abwertend); **~knecht**, der (verächtl.): *Mann, der sich einer Frau [unterwürfig] unterordnet, von Frauen abhängig ist;* **~list**, die (veraltend): *für das weibliche Geschlecht als charakteristisch empfundene List;* **~rock**, der (veraltend): *Frauenrock;* vgl. Rock (1); **~tratsch**, der (emotional abwertend); **~volk**, das ⟨o. Pl.⟩ (meist abwertend, veraltend): *Frauen;* **~wirtschaft**, die ⟨o. Pl.⟩ (abwertend): *nur od. vorwiegend von Frauen ausgeführte Tätigkeiten, was – weil anders als üblich u. erwartet – als ungewöhnlich auffällt od. auf Grund bestimmter Charakteristika als negativ betrachtet wird.*

Weiberchen: Pl. von ↑Weibchen; **Weiberl** ['vajbɐl], das; -s, -[n] (österr. salopp): *Ehefrau;* **Weiberlein:** Pl. von ↑Weiblein; **weibisch** ['vajbɪʃ] ⟨Adj.⟩ (abwertend): *nicht die für einen Mann als charakteristisch erachteten Eigenschaften habend, nicht männlich; feminin* (1 c): ein -er Schönling; -e Züge haben; seine Bewegungen wirkten w.; **Weiblein** [...lajn], das; -s, -, auch: Weiberlein: **1.** *kleine, alte Frau:* ein verhutzeltes, altes W. **2.** (scherzh.) *Frau* (1): Männlein und W. befanden sich zusammen in der Sauna. **3.** (veraltet, noch fam. scherzh.) *Frau;* **weiblich** ⟨Adj.⟩ [mhd. wiplich, ahd. wiblih] (Ggs.: männlich): **1.** ⟨o. Steig.; nicht adv.⟩ *dem gebärenden Geschlecht* (1 a) *angehörend:* eine -e Person, Angestellte; das -e Geschlecht *(die Frauen);* -e Wesen *(Frauen);* ein -er *(eine Frau darstellender)* Akt; ein -es Tier *(ein Weibchen* 1); -e (Bot.: *die Frucht hervorbringende)* Blüten; ein Kind -en Geschlechts. **2.** ⟨o. Steig.⟩ *zur Frau als Geschlechtswesen gehörend:* die -en Geschlechtsorgane; -e [Körper]formen; -e Vornamen; eine -e Stimme *(Frauenstimme)* meldete sich am Telefon. **3.** *von der Art, wie es* (in einer Gesellschaft) *für die Frau, das weibliche Geschlecht als typisch, charakteristisch gilt; feminin* (1 a, b) (Ggs. auch: unweiblich): eine typisch -e Eigenschaft; sie ist sehr w.; die Damenmode ist in dieser Saison wieder sehr w.; ⟨subst.:⟩ sie hat wenig Weibliches. **4.** ⟨o. Steig.⟩ **a)** ⟨nicht adv.⟩ *(Sprachw.) im Deutschen mit dem Artikel „die" verbunden; feminin* (2); **b)** *(Verslehre) mit einer Senkung* (5) *endend; klingend;* ⟨Abl.:⟩ **Weiblichkeit**, die; -, -en: **1.** ⟨o. Pl.⟩ *weibliches Wesen, weibliche Art.* **2.** (scherzh.) **a)** ⟨o. Pl.⟩ *Gesamtheit der [anwesenden] Frauen:* ich trinke auf das Wohl der holden W.; **b)** *Frau:* Die beiden -en allerdings, Mutter und Tochter (Kempowski, Zeit 161).

Weibs- (Weib 1, 2): **~bild**, das [mhd. wibes bilde, urspr. = Gestalt einer Frau!]: **1.** (ugs., bes. südd., österr.) *Frau:* ein strammes W.; ein schmuckes W. heiraten. **2.** (salopp abwertend) *Weib* (2 b); **~leute** ⟨Pl.⟩ (salopp abwertend): *Frauensleute;* **~person**, die: **1.** (ugs. veraltend) *Frau:* ↑Frauensperson. **2.** (salopp abwertend) *Weib* (2 b); **~stück**, das (salopp abwertend): *weibliche Person (die vom Sprecher als verachtenswert o. ä. angesehen wird):* ein verkommenes W.; **~volk**, das ⟨o. Pl.⟩: svw. ↑Weibervolk.

Weibsen ['vajbsn̩], das; -s, - ⟨meist Pl.⟩ (landsch.): *Frau.*

weich [vajç] ⟨Adj.⟩ [mhd. weich, ahd. weih, eigtl. = nachgebend; verw. mit ↑²weichen]: **1. a)** *nicht hart od. fest, sondern einem Druck leicht nachgebend; so beschaffen, daß ein Verändern der Form leicht, mit geringem Kraftaufwand möglich ist* (Ggs.: hart 1 a): -e Kissen, Polster, ein -es Bett; -er Käse, -e Butter; das Gemüse ist noch nicht w. *(gar);* das Fleisch w. klopfen; ein -er Bleistift *(Bleistift mit weicher Mine);* das Wachs ist w. *(formbar);* etw. ist w. wie Wachs, wie Butter; die Eier w. kochen (↑weichgekocht b); man sitzt, liegt man w. *(sitzt, liegt man bequem, weil die Unterlage weich, federnd ist);* Ü er hat sich w. gebettet *(hat sich das Leben bequem gemacht);* **b)** ⟨nicht adv.⟩ *angenehm weich od. rauh, sondern [sich] auf angenehme Weise schmiegsam, zart, seidig, wollig o. ä. [anfühlend]; einer Berührung keinen unangenehmen Widerstand bietend:* ein -er Pullover, Pelz;

-es Haar; dieser Stoff, die Wolle ist schön w.; ihre Haut ist w.; w. wie Seide; die Stiefel sind aus -em Leder; **c)** ⟨nicht adv.⟩ *(von Wasser)* kalkarm (Ggs.: hart 1 c): -es Wasser; **d)** ⟨meist attr.⟩ *(von Geld o. ä.)* nicht stabil: eine -e Währung; -e Preise; **e)** ⟨nur attr.⟩ *(von Drogen) keine physische Abhängigkeit auslösend:* Marihuana gilt als -e Droge; **f)** *ohne Stoß, Erschütterung, ohne Beschädigung [erfolgend]; nicht abrupt, sondern langsam, geschmeidig, sanft o. ä.:* eine -e Landung; ein -er *(Fußball; mit mehr Gefühl als Wucht angewandter)* Schuß; das Raumschiff landete/setzte w. *(ohne zu zerschellen)* auf; bei glatter Straße muß man w. abbremsen. **2.** ⟨nicht adv.⟩ **a)** *nicht entschlossen, nicht energisch, sondern leicht zu beeindrucken, zu bewegen; empfindsam u. voller Mitgefühl:* ein -es Gemüt, Herz haben; er ist ein sehr -er Mensch; für dieses Geschäft ist er viel zu w.; ihm wurde w. ums Herz *(etw. rührte ihn);* die Bitten der Kinder stimmten sie w. *(rührten sie);* das Spiel der Borussen war viel zu w. (Sport Jargon; *nicht energisch, aggressiv genug);* *w. werden (ugs.; *seinen Widerstand, Einspruch aufgeben):* die Kinder bettelten, bis die Mutter w. wurde; **b)** *(von jmds. Äußerem) nicht scharf u. streng, sondern milde, Empfindsamkeit ausstrahlend:* ein -er Mund; -e Züge; sie hat ein -es Gesicht; der -e Stil (Kunstwiss.; *etwa 1390–1430 in Mitteleuropa herrschende Stilrichtung bes. der gotischen Plastik, die sich durch zarte, elegante Linien, anmutige Haltung u. reichen Faltenwurf auszeichnet).* **3. a)** *nicht schrill, sondern angenehm warm, gedämpft klingend:* er hat einen -en Tenor; die Geige hat einen -en Klang; -e (Sprachw.; *stimmhafte)* Konsonanten; ihre Stimme klang w.; **b)** ⟨meist attr.⟩ *nicht grell od. aufdringlich, sondern vom Auge als angenehm, warm o. ä. empfunden:* -es Licht; eine -e Beleuchtung; ein Kleid in -en Brauntönen. **4.** ⟨meist attr.⟩ *(vom Klima o. ä.) nicht rauh, sondern mild u. sanft.*

weich-, Weich-: **~bild**, ↑Weichbild; **~blei**, das: *unlegiertes Blei;* **~faser**, die: *weiche, biegsame Faser;* **~futter**, das (bes. Viehzucht): *weiches, bes. eiweißhaltiges Futter für Tiere;* **~gedünstet** ⟨Adj.⟩; weicher, am weichsten gedünstet; nur attr.⟩: vgl. ~gekocht ⟨a⟩; **~geklopft** ⟨Adj.⟩; weicher, am weichsten geklopft; nur attr.⟩: *durch Klopfen weich geworden:* -es Fleisch; **~gekocht** ⟨Adj.⟩; weicher, am weichsten gekocht; nur attr.⟩: **a)** *durch Kochen weich geworden:* -es Fleisch; **b)** ⟨o. Steig.⟩ *(von Eiern) so lange gekocht, bis das Eiweiß fest, das Eigelb aber noch flüssig ist* (Ggs.: hartgekocht 1); **~gepolstert** ⟨Adj.⟩; weicher, am weichsten gepolstert; nur attr.⟩: -e Stühle; **~herzig** ⟨Adj.⟩: *mitfühlend, vom Leid anderer schnell berührt:* eine -e Frau; sie ist viel zu w., dazu: **~herzigkeit**, die; -, -en ⟨Pl. selten⟩; **~holz**, das: **a)** ⟨meist Pl.⟩ *sehr weiches, leichtes Holz* (Ggs.: Hartholz); **b)** svw. ↑Splint (2); **~käfer**, der: *in zahlreichen Arten vorkommender Käfer mit weichen Flügeldecken; Kantharide;* **~käse**, der: *Käse von weicher, kremiger o. ä. Beschaffenheit* (z. B. Camembert; Ggs.: Hartkäse); **~lot**, das (Metallbearb.): *Werkstoff zum Weichlöten* (Ggs.: Hartlot; Zusschr. nur im Inf. u. 2. Part.⟩ (Metallbearb.): *bei einem Schmelzpunkt von unter 450°C löten* (Ggs.: hartlöten), ⟨subst.:⟩ **~löten**, das; -s; **~machen** ⟨sw. V.; hat⟩ (ugs.): *zermürben:* mit dieser Taktik wird er uns w.; **~macher**, der (Chemie, Technik): *Substanz, die Kunststoffen od. Kautschuk zugesetzt wird, um diese Stoffe elastischer zu machen; Plastifikator;* **~mäulig** ⟨Adj.; nicht adv.⟩: *(von Pferden) am Maul empfindlich, die Zügel leicht spürend u. daher weicher als ~mütig* (ugs., veraltend): *weicherzig,* dazu: **~mütigkeit**, die; - (geh., veraltend); **~porzellan**, das: *Porzellan, das bei geringer Temperatur gebrannt wird u. nicht sehr u. haltbar ist;* **~schalig** [-ʃa:lɪç] ⟨Adj.; nicht adv.⟩: *eine weiche Schale* (1) *besitzend;* **~spüler**, der (Werbespr.), **~spülmittel**, das: *Spülmittel* (1), *das dazu dient, Wäsche weicher zu machen;* **~teile** ⟨Pl.⟩ (Anat.): *Gesamtheit der knochenlosen Teile des Körpers* (z. B. Muskeln, Eingeweide); **b)** (ugs.) *[männliche] Genitalien,* zu a: **~teilgewebe**, das (Anat.); **~tier**, das ⟨meist Pl.⟩: *wirbelloses Tier mit wenig gegliedertem Körper; Molluske;* **~zeichner**, der (Fot.): *Objektiv, das dazu dient, die Konturen der abgebildeten Objekte, die Abgrenzung von Licht u. Schatten weniger scharf erscheinen zu lassen.*

Weichbild, das; -[e]s, -er [mhd. wichbilde, 1. Bestandteil mhd. wich- (in Zus.), ahd. wih = Wohnstätte, Siedlung < lat. vicus = Dorf, 2. Bestandteil im Sinne von „Recht" vielleicht verw. mit mhd. unbil (↑Unbill), also eigtl. =

Ortsrecht] ⟨Pl. selten⟩: **1.** (hist.) **a)** *Orts-, Stadtrecht;* **b)** *Bezirk, der dem Orts-, Stadtrecht untersteht.* **2.** *[Außen-, Rand]bezirke, die (noch od. schon) zu einer Stadt gehören:* über die Autobahn näherten wir uns dem W. von Mannheim.

¹Weiche ['vaɪçə], die; -, -n [1: mhd. weiche, ahd. weihhī; 2: frühnhd. eigtl. = weicher Körperteil]: **1.** ⟨o. Pl.⟩ (selten) *Weichheit.* **2.** *Flanke* (1): dem Pferd die Sporen in die -n geben; Ich ... spürte ... meine wunde W. (dichter.; *Seite;* Hagelstange, Spielball 124).

²Weiche [-], die; -, -n [urspr. = Ausweichstelle in der Flußschiffahrt]: *Konstruktion miteinander verbundener Gleise, mit deren Hilfe Schienenfahrzeugen der Übergang von einem Gleis auf ein anderes ohne Unterbrechung der Fahrt ermöglicht wird; Gleiswechsel* (b): die -n stellen; die W. war falsch, richtig gestellt; der Waggon war aus der W. gesprungen; ***die -n für etw. stellen** *(die beabsichtigte Entwicklung von etw. im voraus festlegen).*

¹weichen ['vaɪçn̩] ⟨sw. V.⟩: **1.** *[durch Liegen in Flüssigkeit o. ä.] weich werden* ⟨ist⟩: Im Waschbecken weichten blutverkrustete Tupfer (Sebastian, Krankenhaus 92). **2.** (seltener) *weich machen* ⟨hat⟩: Wäsche w. *(einweichen).*

²weichen [-] ⟨st. V.; ist⟩ [mhd. wīchen, ahd. wīchan; eigtl. = ausbiegen, nachgeben]: **1.** ⟨meist verneint⟩ *sich von jmdm., etw. entfernen; weggehen:* sie wich nicht von seinem Krankenbett, von seiner Seite; sie wichen keinen Schritt von ihrem Weg; das Blut, alle Farbe war aus ihrem Gesicht gewichen (geh.; *sie war blaß geworden).* **2.** (bes. einer Übermacht o. ä.) *Platz machen, das Feld räumen:* der Gewalt w.; dem Feind w.; die alten Bäume sind dem Neubau gewichen; sie mußten vor dem Auto zur Seite w.; ***nicht wanken und [nicht] w.** (1. *hartnäckig irgendwo bleiben, sich nicht vertreiben lassen.* 2. *auf seinem Standpunkt beharren).* **3.** *allmählich nachlassen, seine Wirkung verlieren:* die Angst, die Spannung war [großer Erleichterung] gewichen; alle Unruhe war von ihm gewichen.

Weichen- (²Weiche): ~**steller,** der: svw. ↑~wärter; ~**stellung,** die; ~**wärter,** der: *Bahnarbeiter, der die Weichen in einem bestimmten Bereich bedient.*

Weichheit, die; -, -en ⟨Pl. ungebr.⟩ [mhd. weichheit]: *das Weichsein; weiche Beschaffenheit;* **weichlich** ⟨Adj.⟩ [mhd. weichlich] (abwertend): **1.** ⟨nicht adv.⟩ *ein wenig weich; nicht mehr ganz hart:* das Eis wurde schon w. **2. a)** ⟨nicht adv.⟩ *(bes. von Männern) weicher [körperlichen] Anstrengung gewachsen; verzärtelt:* er ist zu w., um sich an dieser Bergtour beteiligen zu können; **b)** *allzu nachgiebig u. schwankend; ohne [innere] Festigkeit:* ein -er Charakter; eine -e Erziehung; ⟨Abl.:⟩ **Weichlichkeit,** die; -: *weichliches Wesen;* **Weichling,** der; -s, -e [mhd. weichelinc] (abwertend): *weichlicher Mann; Schwächling.*

Weichsel ['vaɪksl̩], die; -, -n [mhd. wīhsel, ahd. wīhsela] (landsch.): kurz für ↑Weichselkirche (1 a, b).

Weichsel-: ~**baum,** der: **1.** (landsch.) svw. ↑Sauerkirsche (2). **2.** svw. ↑~kirsche (2); ~**kirsche,** die: **1.** (landsch.) **a)** svw. ↑Sauerkirsche (1); **b)** svw. ↑Sauerkirsche (2). **2.** *(zu den Rosengewächsen gehörend) Strauch od. Baum mit weißen, in Dolden stehenden Blüten u. kleinen schwarzen, bitteren Früchten;* ~**pfeife,** die: *Pfeife aus Weichselrohr;* ~**rohr,** das: *Holz der Weichselkirsche* (2).

Weichselzopf, der; -[e]s, ...zöpfe [volksetym. entstellt nach dem Flußnamen Weichsel aus poln. wieszczyca, eigtl. = Nachtgespenst (nach altem Volksglauben gilt die Verfilzung als Werk von Kobolden)]: *verfilzte Haare infolge starker Verlausung.*

weid-, Weid- (Jägerspr.; oft noch waid-, Waid- geschrieben) [zu mhd. weide (↑²Weide) in der Bed. „Jagd"]: ~**genosse,** der: *Kamerad bei der Jagd, befreundeter Jäger;* ~**gerecht** ⟨Adj.; o. Steig.⟩: *der Jagd u. dem jagdlichen Brauchtum gemäß [handelnd];* ~**loch,** das: *After von Wild u. Jagdhunden;* ~**mann,** der ⟨Pl. ...männer⟩: *weidgerechter Jäger,* dazu: ~**männisch** ⟨Adj.⟩: *in der Art eines [rechten] Weidmannes,* ~**mannsdank!** [– – '–]: Antwort auf Weidmannsheil, ~**mannsheil!** [– – '–]: *Gruß der Jäger untereinander, Wunsch für guten Erfolg bei der Jagd u. Glückwunsch bei Jagdglück;* ~**mannssprache,** die: *Sprache, Jargon der Jäger untereinander;* ~**messer,** das: svw. ↑Jagdmesser; ~**sack,** der: svw. ↑Pansen (2); ~**spruch,** der: *alter Spruch, alte Redensart der Jäger;* ~**werk,** das: *Jagdwesen; Handwerk des (weidgerechten) Jägers;* ~**wund** ⟨Adj.; o. Steig.; nicht adv.⟩ [eigtl.

wohl = an den Eingeweiden verwundet]: *in die Eingeweide geschossen u. daher todwund:* ein Reh w. schießen.

¹Weide ['vaɪdə], die; -, -n [mhd. wīde, ahd. wīda, eigtl. = die Biegsame, nach den zum Flechten dienenden Zweigen]: *Baum od. Strauch mit meist lanzettlichen Blättern u. in Kätzchen stehenden Blüten.*

²Weide [-], die; -, -n [mhd. weide, ahd. weida]: *grasbewachsenes Stück Land, auf dem das Vieh weiden kann, das zum Weiden genutzt wird:* eine grüne, fette, magere W.; die Kühe, die Schafe auf der W. treiben; das Vieh grast auf der W., bleibt den ganzen Sommer auf der W.

Weide- (²Weide): ~**fläche,** die; ~**gang,** der: *Nahrungssuche des Viehs auf der Weide;* ~**grund,** der: *Weide;* das: *zum Weiden des Viehs genutztes, sich dazu eignendes Grünland;* ~**monat,** ~**mond,** der (veraltet): *Mai;* ~**platz,** der: *als Weide geeignete Stelle;* ~**vieh,** das: *auf der Weide gehaltenes Vieh.*

Weidelgras [vaɪdl̩-], das; -es [zu ↑²Weide, eine bestimmte Art ist ein gutes Weidegras]: *Lolch;* **weiden** ['vaɪdn̩] ⟨sw. V.; hat⟩ [mhd. weide(ne)n, ahd. weid(an)ōn]: **1.** *auf der ²Weide Nahrung suchen u. fressen:* die Schafe, Rinder, Zebras weiden; das Vieh w. lassen. **2.** (seltener) *(Tiere) grasen lassen [u. dabei beaufsichtigen]:* das Vieh w.; die Hirten weiden ihre Herden auf den Bergwiesen. **3.** ⟨w. + sich⟩ **a)** (geh.) *sich an etw., bes. einem schönen Anblick, erfreuen, ergötzen:* sich an der schönen Natur w.; ihre Augen, ihre Blicke weideten sich an dem herrlichen Anblick; **b)** (abwertend) *voller Schadenfreude, mitleidlos beobachten:* er weidete sich an ihrer Angst, Verlegenheit, Unsicherheit.

Weiden- (¹Weide): ~**baum,** der; ~**busch,** der; ~**gerte,** die: *dünner, vom Laub befreiter Zweig der Weide;* ~**kätzchen,** das: *Kätzchen* (4) *der Weide;* ~**korb,** der: *aus Weidengerten geflochtener Korb;* ~**röschen,** das [die Blätter ähneln denen der Weide]: *als Staude wachsende Pflanze mit länglichen [gezähnten] Blättern u. roten, purpurnen od. weißen Blüten;* ~**rute,** die; ~**gerte;** ~**stumpf,** der.

Weiderich ['vaɪdərɪç], der; -s [die Blätter ähneln denen der ¹Weide; vgl. Knöterich]: *in vielen Arten als Kraut od. Staude wachsende Pflanze mit zwei verkantigen Stengeln sitzenden Blättern u. in Trauben also Ähren stehenden Blüten]:* ⟨Zus.:⟩ **Weiderichgewächs,** das ⟨meist Pl.⟩.

weidlich ['vaɪtlɪç] ⟨Adv.⟩ [mhd. weide(n)lich, eigtl. = weidgerecht, dann = gehörig]: *in kaum zu übertreffendem Maße; sehr, gehörig:* eine Gelegenheit w. ausnutzen; sie mußten sich w. plagen; sich w. über etw. lustig machen.

Weidling ['vaɪtlɪŋ], der; -s, -e [1: mhd. weidlinc, zu ↑²Weide in der Bedeutung „Fischfang"]: **1.** (landsch., bes. süd-(west)d. u. schweiz.) *[Fischer]boot, kleines Schiff.* **2.** (südd., österr.) ↑Weitling.

Weife ['vaɪfə], die; -, -n [zu ↑weifen] (Textilind.): *Haspel;* **weifen** ['vaɪfn̩] ⟨sw. V.; hat⟩ [zu mhd. weifen, eigtl. = winden] (Textilind.): *haspeln.*

Weigelie [vaɪˈgeːli̯ə], die; -, -n [nach dem dt. Naturwissenschaftler Ch. E. von Weigel (1748–1831)]: *häufig als Zierstrauch kultivierte Pflanze mit ovalen, gesägten Blättern u. rosafarbenen, glockenförmigen Blüten.*

weigerlich ['vaɪgəlɪç] ⟨Adj.; nicht adv.⟩ (selten): *(in seinem Verhalten) ablehnend, widerstrebend:* sich w. stellen; **weigern** ['vaɪgɐn] ⟨sw. V.; hat⟩ [mhd. weigern, ahd. weigerōn, zu mhd. weiger u. weigar = widerstrebend, zu ahd. wīgen, ahd. wīgan = kämpfen]: **1.** ⟨w. + sich⟩ *ablehnen, etw. Bestimmtes zu tun:* sich ablehnend, standhaft, hartnäckig, lange [Zeit] w.; einen Befehl auszuführen; sich w. zuzustimmen; ⟨auch ohne Inf. mit „zu":⟩ du kannst dich nicht weigern; er hat sich doch glatt geweigert; ⟨veraltet mit Gen.:⟩ er weigerte sich ihrer Bitte nicht. **2.** (veraltet) *verweigern:* den Gehorsam w.; ⟨Abl.:⟩ **Weigerung,** die; -, -en [mhd. weigerunge]: *das [Sich]weigern; Äußerung od. Handlung, mit der man zum Ausdruck bringt, daß man sich weigert, etw. Bestimmtes zu tun:* an seiner W. festhalten; bei der W. bleiben; ⟨Zus.:⟩ **Weigerungsfall,** der: in der Fügung im W./**im** -e (Papierdt.; *für den Fall, daß jmd. sich weigert, etw. Bestimmtes zu tun):* im W. müssen Sie mit einer Geldbuße rechnen.

Weih [vaɪ], der; -s, -e: ↑²Weihe.

weih-, Weih-: ~**bischof,** der (kath. Kirche): *Titularbischof, der den residierenden Bischof bei bestimmten Amtshandlungen vertritt od. unterstützt;* ~**gabe,** die, ~**geschenk,** das

(bes. kath. Kirche): *Votivgabe; Exvoto;* ~**kerze,** die (kath. Kirche): *Votivkerze;* ~**kessel,** der (kath. Kirche): svw. ↑~**wasserbecken;** ~**nacht,** die: ↑Weihnacht; ~**nachten** ⟨sw. V.; hat⟩: ↑weihnachten; ~**nachten,** das: ↑Weihnachten; ~**nachtlich** ⟨Adj.⟩: ↑weihnachtlich; ~**nachts-:** ↑Weihnachts-; ~**rauch,** der ⟨o. Pl.⟩: **a)** *körniges Harz in Arabien u. Indien wachsender Sträucher, das beim Verbrennen einen aromatisch duftenden Rauch entwickelt u. in verschiedenen Religionen bei Kulthandlungen verwendet wird:* ***jmdm. W. streuen** (geh.; jmdm. übertrieben loben, ehren); **b)** *Rauch, der sich beim Verbrennen von Weihrauch* (a) *entwickelt:* von dem Altar stieg W. auf; ~**räuchern** ⟨sw. V.; hat⟩ (selten): *beweihräuchern;* ~**wasser,** das (kath. Kirche): *geweihtes Wasser, das in der Liturgie verwendet wird u. in das die Gläubigen beim Betreten der Kirche die Finger tauchen, bevor sie sich bekreuzigen:* jmdn., etw. mit W. besprengen, dazu: ~**wasserbecken,** das (kath. Kirche), ~**wasserkessel,** der (kath. Kirche), ~**wasserwedel,** der, ~**wedel,** der (kath. Kirche): **a)** *[Palm]wedel zum Versprengen von Weihwasser;* **b)** *Gegenstand in Form einer mit Löchern versehenen Kugel mit Handgriff, in der sich ein mit Weihwasser getränkter Schwamm befindet u. die zum Versprengen von Weihwasser verwendet wird; Aspergill.*

¹Weihe ['vajə], die; -, -n [mhd. wîhe, ahd. wîhî, zu: wîh, ↑weihen]: **1.** (Rel.) **a)** *rituelle Handlung, durch die jmd. od. etw. in besonderer Weise geheiligt od. in den Dienst Gottes gestellt wird; Konsekration* (1): die W. einer Kirche; **b)** *Sakrament der kath. Kirche, durch das jmdm. die Befähigung zum Priesteramt erteilt wird; rituelle Handlung, durch die jmd. in das Bischofsamt eingeführt wird:* die niederen, höheren -n (kath. Kirche früher: *die Weihen für die niederen, höheren Ränge des Klerus*); die W. zum Priester empfangen, erteilen. **2.** (geh.) *Erhabenheit, Würde; heiliger Ernst:* sie empfanden die W. der Stunde; seine Anwesenheit gab, verlieh der Feier [die rechte] W.

²Weihe [-], die; -, -n [mhd. wîe, ahd. wîo, H. u., viell. zu ↑²Weide u. eigtl. = Jäger, Fänger]: *schlanker, mittelgroßer Greifvogel mit langem Schwanz, der seine Beutetiere aus niedrigem Flug erjagt.*

weihe-, ~**Weih-** (¹Weihe): ~**gabe,** die (bes. kath. Kirche): *Weihgabe;* ~**grad,** der (christl., bes. kath. Kirche): ~**hierarchie,** die (christl., bes. kath. Kirche): ~**rede,** die: *bei der Einweihung von etw. gehaltene Rede;* ~**stätte,** die (geh.): *geheiligter, in Ehren gehaltener Ort;* ~**stunde,** die (geh.): *weihevolle Stunde,* ~**voll** ⟨Adj.⟩ (geh.): *sehr feierlich.*

weihen ['vajən] ⟨sw. V.; hat⟩ [mhd., ahd. wîhen, zu mhd. wîch, ahd. wîh = heilig]: **1.** (christl., bes. kath. Rel.) **a)** *durch ¹Weihe* (1 a) *heiligen, zu gottesdienstlichen Zwecken bestimmen:* einen Altar, Kerzen w.; der Weiherkranz; die Kirche wurde im Jahre 1140 geweiht; **b)** *jmdn. durch Erteilen der ¹Weihe[n]* (1 b) *ein geistliches Amt übertragen:* jmdn. zum Diakon, Priester, Bischof w. **2. a)** (Rel.) *(in einer rituellen Handlung) etw. (bes. ein Gebäude) nach einem heiligen, einer Gottheit o. ä. benennen, um ihn, sie zu ehren [u. die betreffende Sache seinem bzw. ihrem Schutz zu unterstellen]:* die Kirche ist dem hl. Ludwig geweiht; ein Zeus geweihter Tempel; **b)** (geh.) *verschreiben, widmen* (2 b): sich, sein Leben, seine ganze Kraft der Wissenschaft w.; er hat sein Leben Gott, der Kunst, dem Dienst an seinen Mitmenschen geweiht; **c)** (geh.) *widmen* (1), *zueignen:* das Denkmal ist den Gefallenen des Krieges geweiht. **3.** (geh.) *preisgeben* (1): etw. dem Untergang w.; ⟨meist im 2. Part.:⟩ die Gefangenen waren dem Tod geweiht; ⟨selten auch w. + sich:⟩ sich dem Tode w.

Weiher ['vajɐ], der; -s, - [mhd. wî(w)ære, ahd. wî(w)âri < lat. vivârium, ↑Vivarium] (bes. südd.): *kleiner See [mit überwachsenen Ufern]:* ein von Bäumen umstandener W.

Weihling, der; -s, -e: **a)** (christl., bes. kath. Kirche) *jmd., der die ¹Weihe[n]* (1 b) *empfängt;* **b)** *Jugendlicher, der an der Jugendweihe* (1, 2) *teilnimmt;* ~**Weihnacht,** die; - [mhd. wîhenaht, zu: wîch, ↑weihen] (geh.): *Weihnachten:* ich wünsche dir eine frohe W.; ~**weihnachten** ⟨sw. V.; hat; unpers.⟩: *auf Weihnachten zugehen [u. eine weihnachtliche Atmosphäre verbreiten]:* es weihnachtet bereits; ~**Weihnachten,** das; -, - ⟨meist o. Art.; bes. südd., österr. u. schweiz. u. in bestimmten Wunschformeln u. Fügungen auch als Pl.⟩ [mhd. wîhenahten, aus: ze wîhen nahten = in den heiligen Nächten (= die heiligen Mittwinternächte)]: **1.** *Fest der christlichen Kirche, mit dem die Geburt Christi gefeiert wird* (25. Dezember): es ist bald W.; W. steht vor der

Tür; was habt ihr [nächste] W. vor?; vorige, letzte W. waren wir zu Hause; diese/dieses W. fahren wir zu Verwandten; gesegnete W.!; schöne, frohe, fröhliche W.!; dieses Jahr hatten wir grüne/weiße W. *(Weihnachten ohne/mit Schnee);* W. feiern; nächstes Jahr zu W./(bes. nordd. u. österr.:) nächstes Jahr. zu W./(bes. südd.:) nächstes Jahr an W. wollen sie verreisen; kurz vor/nach W.; jmdm. etw. zu W. schenken. **2.** (landsch.) *Weihnachtsgeschenke:* ich habe dieses Jahr ein reiches W. bekommen; **weihnachtlich** ⟨Adj.; o. Steig.⟩: *Weihnachten, das Weihnachtsfest betreffend, zu ihm gehörend; der Weihnachtszeit gemäß, üblich:* -er Tannenschmuck; es herrschte -e Stimmung; das Zimmer war w. geschmückt.

Weihnachts- (vgl. auch: ¹Christ-): ~**abend,** der: *Vorabend des Weihnachtsfestes;* ~**bäckerei,** die: **a)** ⟨o. Pl.⟩ *das Backen zu Weihnachten;* **b)** (landsch., bes. österr.) svw. ↑~**gebäck;** ~**baum,** der: *[kleine] Tanne, Fichte, Kiefer, die man zu Weihnachten [ins Zimmer stellt u.] mit Kerzen, Kugeln, Lametta o. ä. schmückt,* dazu: ~**baumschmuck,** der; ~**bescherung,** die: *Bescherung* (1); ~**decke,** die: *mit weihnachtlichen Motiven bestickte od. bedruckte Tischdecke;* ~**einkauf,** der ⟨meist Pl.⟩; ~**feier,** die; ~**feiertag,** der: der erste, zweite W. *(der 25., 26. Dezember);* während der -e verreisen; ~**fest,** das: svw. ↑Weihnachten (1); ~**gans,** die: *gebratene Gans, die Weihnachten gegessen wird;* ~**gebäck,** das: *zu Weihnachten hergestelltes Gebäck;* ~**geld,** das: *zu Weihnachten zusätzlich zu Lohn od. Gehalt gezahltes Geld;* ~**geschäft,** das: *bes. rege Geschäftstätigkeit auf Grund verstärkter Nachfrage in der Weihnachtszeit;* ~**geschenk,** das; ~**gratifikation,** die; vgl. ~**geld;** ~**kaktus,** der *[die Pflanze blüht um die Weihnachtszeit]: Gliederkaktus;* ~**karpfen,** der; vgl. ~**gans;** ~**kerze,** die: **a)** (landsch.) *Kerze als Schmuck des Weihnachtsbaums; Christbaumkerze;* **b)** *[mit weihnachtlichen Motiven verzierte] Kerze, die man zu Weihnachten aufstellt;* ~**krippe,** die: svw. ↑Krippe (2); ~**kugel,** die (landsch.): *[glänzend farbige, goldene, silberne o. ä.] Kugel als Schmuck des Weihnachtsbaums; Christbaumkugel;* ~**lied,** das: *Lied, das traditionsgemäß zur Weihnachtszeit gesungen wird (u. dessen Text sich auf Weihnachten bezieht);* ~**mann,** der ⟨Pl. ...männer⟩: **1.** (bes. in Norddeutschland) *volkstümliche, im Aussehen dem Nikolaus* (1) *ähnliche Gestalt, die nach einem alten Brauch den Kindern zu Weihnachten Geschenke bringt.* **2.** (ugs., bes. Schimpfwort) *trotteliger, einfältiger Mensch:* was hast du da wieder angestellt, du W.!; ~**markt,** der: *in der Weihnachtszeit abgehaltener Markt mit Buden u. Ständen, an denen Geschenkartikel, Schmuck für den Weihnachtsbaum, Süßigkeiten o. ä. verkauft werden;* ~**papier,** das: *mit weihnachtlichen Motiven bedrucktes Geschenkpapier;* ~**pyramide,** die: *[Holz]gestell in Form einer Pyramide, die aus mehreren übereinander angebrachten, unterschiedlich großen Reifen mit Figuren darauf besteht, die sich, von der Wärme auf der untersten Etage stehender Kerzen angetrieben, drehen;* ~**remuneration,** die (österr.): vgl. ~**geld;** ~**rose,** die: svw. ↑Christrose; ~**spiel,** das (Literatur): *mittelalterliches geistliches Drama, das das in der Bibel berichtete Geschehen um die Geburt Christi zum Inhalt hat;* ~**stern,** der: **1.** *Stern aus buntem Papier, Stroh o. ä., das als Schmuck des Weihnachtsbaums.* **2.** *Adventsstern;* ~**stimmung,** die; ~**stolle,** die, ~**stollen,** der: *[Christ]stolle[n];* ~**tag,** der: kurz für ↑~**feiertag;** ~**teller,** der: *zu Weihnachten für jedes Familienmitglied] aufgestellter [Papp]teller mit Süßigkeiten, Nüssen o. ä.;* ~**tisch,** der: *Tisch, auf dem die Weihnachtsgeschenke liegen;* ~**verkehr,** der: vgl. Osterverkehr; ~**vorbereitung** ⟨Pl.⟩; ~**zeit,** die: *Zeit vom 1. Advent bis zum Jahresende, bes. die Heilige Abend u. die Weihnachtsfeiertage;* ~**zuwendung,** die: vgl. ~**geld.**

Weihtum ['vajtu:m], das; -s, ...tümer [...ty:mɐ; zu ↑weihen] (selten): **a)** *Zustand der Heiligkeit;* **b)** *geweihter Gegenstand;* **Weihung,** die; -, -en [...zu ↑weihen]: *das [Sich]weihen, Geweihtwerden.*

weil [vajl] ⟨Konj.⟩ [aus mhd. die wîle, ahd. dia wîla (so) = in der Zeitspanne (als), zu ↑Weile]: **1.** leitet begründende Gliedsätze ein, deren Inhalt neu od. bes. gewichtig ist u. nachdrücklich hervorgehoben werden soll: er ist [deshalb, daher] so traurig, w. sein Vater gestorben ist; w. er unterwegs eine Panne hatte, kam er so spät; ⟨auch vor verkürzten Gliedsätzen, begründenden Attributen o. ä.:⟩ er ist, w. Fachmann, auf diesem Gebiet versiert; das schlechte, w. fehlerhafte Buch. **2. a)** auf dem begründenden Gliedsatz liegt kein besonderer Nachdruck; *da:*

er hat gute Zensuren, w. er fleißig ist; ich werde nochmals anrufen, w. er sich nicht gemeldet hat; **b)** ⟨mit bekräftigender Partikel⟩ der im Gliedsatz angeführte Grund wird als bekannt vorausgesetzt; *da:* ich konnte nicht kommen, w. ja gestern meine Prüfung war. **3.** leitet die Antwort auf eine direkte Frage nach dem Grund von etw. ein: „Warum kommst du jetzt erst?" – „W. der Bus Verspätung hatte." **4.** (mit zeitlichem Nebensinn) *jetzt wo, da:* w. wir gerade davon sprechen, möchte ich auch meinen Standpunkt erläutern; **weiland** ['vajlant] ⟨Adv.⟩ [mhd. wīlen(t), ahd. wīlon, eigtl. Dat. Pl. von: wīla, ↑Weile] (veraltet, noch altertümelnd): *einst, früher;* **Weilchen** ['vajlçən], das; -s: ↑Weile; **Weile** ['vajlə], die; - [mhd. wīl(e), ahd. (h)wīla, eigtl. = Ruhe, Rast]: *[kürzere] Zeitspanne von unbestimmter Dauer:* eine kurze, kleine W.; ich mußte eine ganze, geraume, gute W. warten; es dauerte eine W., bevor er antwortete; mit der Sache hat es W. (geh.; *es eilt nicht*); nach einer W. ging sie; er ist vor einer W. gekommen; **weilen** ['vajlən] ⟨sw. V.; hat⟩ [mhd. wīlen, ahd. wīlōn] (geh.): *sich irgendwo aufhalten, irgendwo anwesend sein:* am Bett des Kranken, zur Erholung auf dem Lande w.; nicht mehr unter den Lebenden w. (verhüll.; *schon gestorben sein*). **Weiler** ['vajlɐ], der; -s, - [mhd. wīler, ahd. -wīlāri (in Zus.) < mlat. villare = Gehöft, zu lat. vīlla, ↑Villa]: *aus wenigen Gehöften bestehende, keine eigene Gemeinde bildende Ansiedlung:* ein entlegener W. **Weimutskiefer** [ˈvajmu:ts-]: ↑Weymouthskiefer.

Wein [vajn], der; -[e]s, -e [mhd., ahd. wīn < lat. vīnum]: **1.** ⟨o. Pl.⟩ **a)** *Weinreben* (1): der W. blüht; in dieser Gegend wächst der W. gut; W. bauen, anbauen, anpflanzen; wilder W. (*rankender Strauch mit fünffach gegliederten, sich im Herbst rot färbenden Blättern u. in Trauben wachsenden, blauschwarzen Beeren*); **b)** *Weintrauben:* W. ernten, lesen. **2. a)** *aus dem gegorenen Saft der Weintrauben hergestelltes alkoholisches Getränk:* weißer, roter, süßer, lieblicher, trockener, herber, spritziger, süffiger, schwerer, leichter W.; ein guter, edler, teurer, schlechter W.; eine Flasche, ein Glas, ein Schoppen W.; W. vom Faß; offener W.; der Wein funkelt im Glas, steigt in den Kopf, zu Kopf; W. keltern, abfüllen; auf Flaschen ziehen, panschen, kalt stellen, ausschenken, probieren, kredenzen, kosten, trinken; das Bukett, die Blume, der Duft des -s; jmdn. auf ein Glas W./zu einem Glas W. einladen; gemütlich bei einem Glas W. zusammensitzen; Spr im W. ist/liegt Wahrheit (↑in vino veritas); W. auf Bier, das rat' ich dir, Bier auf W., das laß sein; *jmdm. reinen/klaren W. einschenken* (*jmdm. die volle Wahrheit sagen, auch wenn sie unangenehm ist*); *neuen W. in alte Schläuche füllen* (*etw. nicht grundlegend, durchgreifend erneuern, sondern nur notdürftig, halbherzig ändern, umgestalten o. ä.;* nach Matth. 9, 17); **b)** *gegorener Saft von Beeren-, Kern- od. Steinobst; Obstwein.*

wein-, Wein-: ~anbau, der ⟨o. Pl.⟩; ~bau, der ⟨o. Pl.⟩; ~bauer, der ⟨Pl. - u. -n⟩; ~baugebiet, das; ~becher, der; ~beere, die: a) svw. ↑~traube; b) (südd., österr., schweiz.) *Rosine;* ~beißer, der (österr.): **1.** *mit weißer Glasur überzogener Lebkuchen in Form von Löffelbiskuits.* **2.** *Weinkenner [der seinen Wein gemüßlich auskostet];* ~berg, der: *[meist in Terrassen] ansteigendes, mit Weinreben bepflanztes Land,* dazu: ~berg[s]besitzer, der, ~bergschnecke, die: *als Schädling in Weinbergen auftretende Schnecke mit kugeligem, meist braungestreiftem Gehäuse, das als Delikatesse geschätzt wird;* ~brand, der: *aus Wein destillierter Branntwein,* dazu: ~brandverschnitt, der; ~ernte, die: svw. ↑~lese; ~essig, der: *aus Wein hergestellter Essig;* ~farben ⟨Adj.; o. Steig.; nicht adv.⟩ (selten): svw. ↑~rot; ~faß, das; ~feld, das: svw. ↑~garten; ~flasche, die; ~garten, der: *ebene, mit Weinreben bepflanzte Fläche;* ~gärtner, der: svw. ↑~bauer; ~gegend, die: *Gegend, in der viel Wein wächst;* ~geist, der ⟨o. Pl.⟩: *Alkohol* (2 a); ~gelb ⟨Adj.; o. Steig.; nicht adv.⟩: *von hellem, blassem, ins Grünliche spielendem Gelb;* ~glas, das ⟨Pl. -gläser⟩; ~gott, der (antike Myth.); ~gut, das: *auf den Weinbau spezialisierter landwirtschaftlicher Betrieb;* ~hauer, der (österr.): *Winzer;* ~heber, der: *Heber* (2) *zur Entnahme von Wein aus Fässern;* ~hefe, die: *auf bestimmten Weintrauben lebender, zur Gärung des Traubensaftes verwendeter Hefepilz;* ~jahr, das: *ein gutes, schlechtes W.;* ~karte, die: vgl. Speisekarte; ~kauf, der: **1.** *das Einkaufen von Wein* (2 a): beim W. müssen verschiedenste Dinge beachtet werden. **2.** (landsch.) *Leihkauf;* ~keller, der: *Kel-*

ler, in dem Wein aufbewahrt wird; ~kellerei, die; ~kenner, der: *jmd., der die Eigenarten der verschiedenen Weinsorten u. -jahre gut kennt;* ~kelter, die; ~königin, die: *junges Mädchen, das für die Dauer eines Jahres eine bestimmte Weingegend (auf Festen, in der Werbung) repräsentiert;* ~küfer, der: *Handwerker, der die zur Erzeugung u. Lagerung von Wein benutzten Maschinen, Geräte u. Behälter instand hält sowie den Vorgang der Gärung überwacht* (Berufsbez.); ~kühler, der: vgl. Sektkühler; ~lage, die (bes. Fachspr.): *Lage* (1 b); ~land, das: *Land, auf dem Wein angebaut wird;* ~laub, das: *Laub der Weinreben* (1); ~laube, die: *von wildem Wein überwachsene Laube;* ~laune, die ⟨o. Pl.⟩ (scherzh.): vgl. Sektlaune; ~lese, die: *Ernte von Wein* (1 b); ~lied, das: *volkstümliches Lied, dessen Text den Genuß, die Wirkung des Weines zum Inhalt hat [u. das in geselliger Runde beim Weintrinken gesungen wird];* ~lokal, das: *Lokal, das eine reichhaltige Auswahl an Weinen anbietet u. in dem vor allem Wein ausgeschenkt wird;* ~monat, ~mond, der (veraltet): *Oktober;* ~panscher, der: *jmd., den Wein panscht* (1); ~pfahl, der (Weinbau): *Rebpfahl;* ~presse, die: *Kelter;* ~probe, die: **a)** *das Kosten des Weins vom Faß, um den Grad der Reife festzustellen;* **b)** *das Kosten verschiedener Weinsorten;* ~ranke, die; ~rausch, der: *Rausch* (1) *durch übermäßigen Genuß von Wein;* ~raute, die [nach dem weinähnlichen Geruch]: *als Heil- u. Gewürzpflanze verwendete, aromatisch duftende* ¹*Raute;* ~rebe, die: **1.** *rankender Strauch mit gelappten od. gefiederten Blättern, in Rispen stehenden Blüten u. in Trauben wachsenden Beerenfrüchten [aus deren Saft Wein hergestellt wird].* **2.** (seltener) *einzelner Trieb einer Weinrebe,* dazu: ~rebengewächs, das; ~restaurant, das: vgl. ~lokal; ~rot ⟨Adj.; o. Steig.; nicht adv.⟩: *von dunklem, leicht ins Bläuliche spielendem Rot;* ~sauer ⟨Adj.; o. Steig.; nicht adv.⟩ (Chemie): *Weinsäure enthaltend, aus Weinsäure bestehend;* ~säure, die (bes. Chemie): *in vielen Pflanzen, bes. in den Blättern u. Früchten der Weinrebe vorkommende Säure;* ~schaum, der (Kochk.): *aus Eigelb, Zucker u. Weißwein hergestellte, schaumig geschlagene Süßspeise,* dazu: ~schaumcreme, die; ~schaumsoße, die; ~schlauch, der: *lederner Schlauch zum Aufbewahren u. zum Transport von Wein;* ~selig ⟨Adj.⟩: *(nach dem Genuß von Wein) rauschhaft glücklich, beschwingt;* ~sorte, die; ~stein, der: *in vielen Früchten, bes. in Weintrauben, enthaltene kristalline Substanz (die in Form farbloser harter Krusten od. Kristalle an dem Wein ausflockt);* ²*Tartarus,* dazu: ~steinsäure, die: svw. ↑~säure; ~stock, der: *[als Kulturpflanze angebaute] Weinrebe* (1); ~straße, die: *(besonders gekennzeichnete) Landstraße, die durch eine bestimmte Weingegend führt;* ~stube, die: *kleines Weinlokal;* ~traube, die: *einzelne Beerenfrucht der Weinrebe;* ~trinker, der: Biertrinker; ~zierl [-tsi:ɐl], der; -s, -n [mhd. winzürl, ↑Winzer] (bayr., österr. mundartl.): *Winzer;* ~zwang, der: vgl. Verzehrzwang.

weinen ['vajnən] ⟨sw. V.; hat⟩ [mhd. weinen, ahd. weinōn, eigtl. = weh rufen]: **a)** *(als Ausdruck von Schmerz, von starker innerer Erregung) Tränen vergießen [u. dabei in kurzen, hörbaren Zügen einatmen u. klagende Laute von sich geben]* (Ggs.: lachen 1 a): heftig, bitterlich, beim geringsten Anlaß w.; warum weinst du denn?; über eine Ungerechtigkeit w.; um einen Toten w.; vor Wut, Freude, Glück, Angst w.; er weinte zum Steinerweichen (ugs.; *sehr heftig*); er wußte nicht, ob er lachen oder w. sollte (*war von zwiespältigen Gefühlen erfüllt*); ⟨subst.:⟩ er war dem Weinen nahe; das ist doch zum W. (*es ist eine Schande*); Ü die Geigen weinten (brachten klagend klingende Töne hervor); *leise weinend (ugs.; *recht kleinlaut*): er hat den Tadel leise weinend eingesteckt; **b)** *(sich od. etw.) durch Weinen* (a) *in einen bestimmten Zustand bringen:* sich die Augen rot w.; das Kind hat sich müde, in den Schlaf geweint; *sich die Augen aus dem Kopf w.* (↑Auge 1); **c)** *weinend hervorbringen:* heiße, dicke, bittere Tränen w.; Freudentränen, Krokodilstränen w.; **weinerlich** ['vajnɐlıç] ⟨Adj.⟩ [für mhd. wein(e)lich]: *kläglich* (1) *u. dem Weinen nahe:* etw. mit -er Stimme sagen; ein -es Gesicht machen; jmdm. ist w. zumute; ⟨Abl.:⟩ **Weinerlichkeit**, die; -: *das Weinerlichsein, weinerliche Art.*

weinig ['vajnıç] ⟨Adj.⟩: **a)** *[Wein enthaltend u. daher] nach Wein schmeckend:* eine -e Süßspeise, Soße; der Apfel schmeckt w.; **b)** *(von Weinen) in Geschmack u. Duft sehr ausgeprägt:* dieser Jahrgang schmeckt sehr w.

Weinkrampf, der; -[e]s, ...krämpfe: *krampfhaftes, heftiges*

Weinen *(das jmdn. wie ein Anfall packt)*: einen W. bekommen; von einem W. geschüttelt werden.
-weis [-vajs] ⟨Suffixoid⟩ (österr.): svw. ↑-weise.
weise ['vajzə] ⟨Adj.⟩ [mhd., ahd. wīs, eigtl. = wissend]: **a)** ⟨nicht adv.⟩ *Weisheit besitzend*: eine w. alte Frau; ein -r Richter; ein -s Schicksal hat ihn davor bewahrt; *die w.* Frau (veraltet; *Hebamme*); ⟨subst.:⟩ die drei Weisen aus dem Morgenland *(die Heiligen Drei Könige)*; **b)** *auf Weisheit beruhend, von Weisheit zeugend*: eine w. Antwort; ein -r Urteilsspruch; sie lächelte, handelte w.
-weise [-vajzə] in Zus. (Adverbien) in der Bed. *in der Weise des im ersten Bestandteil Genannten*, z. B.: dummer-, zufälliger-, normalerweise; beispiels-, zwangsweise; ⟨Zus. mit Subst. (Nomen actionis) als Best. auch als attr. Adjektiv:⟩ eine strafweise Versetzung; ⟨als Mengen-, Maßangabe:⟩ kilo-, sack-, gruppen-, schluckweise; **Weise** ['vajzə], die; -, -n [mhd. wīs(e), ahd. wīsa, eigtl. = Aussehen; 2: schon ahd., wohl nach lat. modulātio, ↑Modulation]: **1.** *Art, Form, wie etw. verläuft, geschieht, getan wird; Beschaffenheit eines Zustandes, Geschehnisses, einer Handlung:* auf jede, diese, andere, verschiedene W.; das erledige ich auf meine W.; die Sachen sind auf geheimnisvolle W. verschwunden; das geschieht in der W. *(so)*, daß ...; in gewisser W. *(in bestimmter Hinsicht)* hat er recht; das ist in keiner W. gerechtfertigt; da kann ich dir in keinster W. (ugs.; *keinesfalls*) zustimmen; häufig in intensivierender Verbindung mit „Art" (↑Art 2). **2.** *kurze, einfache Melodie:* eine W. summen; die Kapelle spielte eine lustige, bekannte, populäre W.
Weisel ['vajzl], der; -s, - [mhd. wīsel, eigtl. = (An)führer; zu: wisen, ↑weisen]: *Bienenkönigin;* **weisen** [' vajzn] ⟨st. V.; hat⟩ [mhd., ahd. wīsen, zu ↑weise, eigtl. = wissend machen]: **1. a)** *zeigen:* jmdm. den Weg, die Richtung w.; **b)** *in eine bestimmte Richtung, auf etw. zeigen, deuten:* mit der Hand zur Tür w.; er wies auf den freien Platz neben sich; die Magnetnadel weist nach Norden; Ü er hat ihn wieder auf den rechten Weg gewiesen; ⟨z (landsch.) *herzeigen* (1). **2.** *[weg]schicken, verweisen* (4 a): jmdn. aus dem Zimmer, aus dem Land w.; einen Schüler von der Schule w. *(ihm den weiteren Besuch der Schule verbieten);* Ü er hat diese Vermutung von sich gewiesen *(hat sie aufs heftigste abgelehnt);* ⟨Abl.:⟩ **Weiser,** der; -s, - (veraltet): *Uhrzeiger;* **Weisheit,** die; -, -en [mhd., ahd. wīsheit]: **1.** ⟨o. Pl.⟩ *auf Lebenserfahrung, Reife [Gelehrsamkeit] u. Distanz gegenüber den Dingen beruhende, einsichtsvolle Klugheit:* die W. des Alters; abgeklärte, große, tiefe W. besitzen; ***die W. [auch nicht] mit Löffeln gefressen/gegessen haben** (vgl. Löffel 1 a); jmd. glaubt, *die W.* **[alleine] gepachtet zu haben** (ugs.; *jmd. hält sich für besonders klug*); mit seiner *W.* am Ende sein *(nicht mehr weiterwissen).* **2.** *durch Weisheit (1) gewonnene einzelne Erkenntnis, Lehre; weiser Rat, Spruch:* das Buch enthält viele -en; deine W., ich kann nicht du für dich behalten (spött.; *ich brauche deine Ratschläge nicht);* ⟨Zus.:⟩ **weisheitsvoll** ⟨Adj.; o. Steig.⟩ (geh., selten): *weise;* **Weisheitszahn,** der; -[e]s, ...zähne [eigtl. = Zahn, der in einem Alter wächst, in dem der Mensch klug, verständig geworden ist]: *hinterster Backenzahn des Menschen (der erst im Erwachsenenalter durchbricht);* **weislich** ⟨Adv.⟩ [mhd. wīslīche(n) in wohlweislich]; **weismachen** ⟨sw. V.; hat⟩ [mhd. wīs machen = klug machen, belehren, zu ↑weise] (ugs.): *jmdm. etw. Unzutreffendes einreden; vorschwindeln:* das kannst du mir weismachen!; er wollte mir w., er habe nichts davon gewußt.
¹weiß [vajs] ⟨→ *wissen.*
²weiß [-] ⟨Adj.; -er, -este; nicht adv.⟩ [mhd. wīʒ, ahd. (h)wīʒ, eigtl. = glänzend]: **1.** *von der hellsten Farbe; alle sichtbaren Farben, die meisten Lichtstrahlen reflektierend* (Ggs.: schwarz 1): w. wie Schnee od. Schwäne, Wolken, Lilien; -e Wäsche, Gardinen; ein -es Kleid; -e Haare; die -en und die schwarzen Felder des Spielbretts; der Rock war rot und w. gestreift; das hell strahlend, blendend -e Zähne; die Wand w. tünchen; -es *(unbeschriebenes)* Papier; -e Weihnachten, Ostern *(Weihnachten, Ostern mit Schnee);* vor Schreck, Wut w. *(sehr bleich)* im Gesicht werden; er ist ganz w. geworden *(hat weiße Haare bekommen);* die Dächer waren über Nacht w. geworden *(waren verschneit);* der -e Sport *(Tennis);* -e Blutkörperchen (Med.; *Leukozyten);* die -e Substanz (Med.; *an Nervenfasern reicher, weißlicher Teil des Gehirns u. des Rückenmarks);* ⟨subst.:⟩ das Weiße im Ei; Weiß *(der Spieler, der die*

weißen Figuren hat) eröffnet das Spiel; ***der Weiße Sonntag** (Sonntag nach Ostern [an dem in der kath. Kirche die Erstkommunion stattfindet];* nach kirchenlat. dominica in albis = Sonntag in der weißen Woche [= Osterwoche]; bis zu diesem Sonntag trugen in der alten Kirche die Ostern Getauften ihr weißes Taufkleid); **jmdm. nicht das Weiße im Auge gönnen** (ugs.; *jmdm. gegenüber sehr mißgünstig sein).* **2. a)** *sehr hell aussehend:* -er Pfeffer; -e Bohnen; -es Brot *(Weißbrot);* -es Fleisch *(helles Fleisch vom Kalb);* er mag -en Wein *(Weißwein)* lieber als roten; ⟨subst.:⟩ einen Weißen *([ein Glas] Weißwein)* trinken; **b)** *der Rasse der* ²*Weißen, der Europiden angehörend:* die -e Rasse *(die* ²*Weißen);* ⟨subst.:⟩ **Weiß** [-], das; -[es], -: *weiße Farbe, weißes Aussehen:* ein strahlendes W.; die Braut trug W.; in W. heiraten.
weiß-, Weiß-: ~**bart,** der (ugs.): *[alter] Mann mit weiß gewordenem Bart;* ~**bärtig** ⟨Adj.; o. Steig.; nicht adv.⟩; ~**bier,** das: *helles, unter Verwendung von Weizen u. Gerste gebrautes, obergäriges Bier; Weizenbier;* ~**binder,** der (landsch.): **a)** *Böttcher;* **b)** *Anstreicher;* ~**blech,** das: *verzinntes Eisenblech;* ~**blei[erz],** das (Mineral.): *Zerussit;* ~**blond** ⟨Adj.; o. Steig.; nicht adv.⟩: **a)** *als Farbe ein sehr helles, fast weißes Blond habend;* **b)** *weißblondes* (a) *Haar habend:* seine Frau ist w.; ~**bluten** ⟨sw. V.; nur im Inf. gebr.⟩ [eigtl. = bis zum Erblassen bluten] (ugs.): *sich [finanziell] völlig verausgaben:* für sein neues Haus mußte er sich völlig w.; ⟨subst.:⟩ ***bis zum Weißbluten** (ugs.; *ganz u. gar*); ~**blütig** ⟨Adj.; o. Steig.; nicht adv.⟩ (Med. selten): **a)** *leukämisch* (a); **b)** *leukämisch* (b), dazu: ~**blütigkeit,** die (Med. selten): *Leukämie;* ~**brot,** das: *Brot aus Weizenmehl,* dazu: ~**broteinlage,** die, ~**brotschnitte,** die; ~**buch,** das [nach dem Vorbild der englischen ↑Blaubücher] (Dipl.): *mit weißem Einband od. Umschlag versehenes Farbbuch des ehemaligen Deutschen Reiches u. der Bundesrepublik Deutschland;* ~**buche,** die [nach dem hellen Holz]: svw. ↑Hainbuche; ~**dorn,** der ⟨Pl. -dorne⟩: *als Strauch od. kleiner Baum wachsende Pflanze mit dornigen Zweigen, gesägten od. gelappten Blättern u. weißen bis rosafarbenen, in Doldenrispen stehenden Blüten,* dazu: ~**dornhecke,** die; ~**ei,** das (landsch.): *Eiweiß;* ~**erle,** die: *Grauerle;* ~**fisch,** der: *in mehreren Arten vorkommender, silbrig glänzender kleiner Karpfenfisch (z. B. Ukelei, Elritze);* ~**fluß,** der (Med.): *weißlicher Ausfluß* (3 b); ~**fuchs,** der: *Polarfuchs;* ~**gar** ⟨Adj.; o. Steig.; nicht adv.⟩ [nach den hellen Farbe des gegerbten Leders] (Gerberei): *mit Alaun gegerbt;* ~**gardist,** der: **1.** *jmd., der im russischen Bürgerkrieg nach der Oktoberrevolution auf Seiten der „Weißen" gegen die Bolschewiki („die Roten") kämpfte.* **2.** (kommunist. abwertend) *Reaktionär,* dazu: ~**gardistisch** ⟨Adj.; o. Steig.; nicht adv.⟩; ~**gedeckt** ⟨Adj.; o. Steig.; nur attr.⟩: *mit einem weißen Tischtuch gedeckt;* ~**gekleidet** ⟨Adj.; o. Steig.; nur attr.⟩; ~**gekleidet** ⟨Adj.; o. Steig.; nur attr.⟩; ~**gelb** ⟨Adj.; o. Steig.; nicht adv.⟩: *hell-, blaßgelb;* ~**gerber,** der [vgl. weißgar] (früher): *auf Alaungerbung spezialisierter Handwerker,* ~**gerbung,** die: *Alaungerbung,* ~**getüncht** ⟨Adj.; o. Steig.; nicht adv.⟩: vgl. ~gekalkt; ~**glühend** ⟨Adj.; o. Steig.; nicht adv.⟩: *(von Metallen) so stark erhitzt, daß der betreffende Werkstoff weiß leuchtet;* ~**glut,** die (Metallbearb.): *Stadium des Weißglühens;* ***jmdn. [bis] zur W. bringen/reizen/treiben** (ugs.; *jmdn. in äußerste Wut versetzen);* ~**gold,** das: *mit Silber od. Platin legiertes, silbrig glänzendes Gold;* ~**grau** ⟨Adj.; o. Steig.; nicht adv.⟩: *sehr hellgrau;* ~**grundig** ⟨Adj.; o. Steig.; nicht adv.⟩: *einen weißen Grund* (4) *habend;* ~**haarig** ⟨Adj.; o. Steig.; nicht adv.⟩: *weiße Haare habend;* ~**herbst,** der [der Wein wird wie Weißwein vergoren; vgl. Herbst (2)] (südd.): *Rosé;* ~**kalk,** der (Bauw.): *aus Kalkstein gewonnener, an der Luft hart werdender weißer Kalk;* ~**käse,** der (landsch.): *Quark;* ~**klee,** der: *Klee mit [rötlich-]weißen Blüten;* ~**kohl,** der (regional, bes. nordd.): *Kohl* (1 a) *mit grünlichweißen Blättern;* ~**kraut,** das (regional, bes. südd., österr.): svw. ↑~kohl; ~**lacker** [-lakɐ], der; -s, -: *pikanter halbfester Käse mit etwas schmieriger, lackartiger Oberfläche;* ~**lackiert** ⟨Adj.; o. Steig.; nur attr.⟩: *~e Möbel;* ~**liegende,** das; -n (Geol.): *(weiße) oberste Schicht des Rotliegenden;* ~**macher,** der: *in Waschmitteln enthaltener Wirkstoff, der die Wäsche optisch aufhellt;* ~**mehl,** das (landsch.): *Weizenmehl;* ~**metall,** das: *weißlich aussehende Legierung aus Zinn, Antimon, Blei u. Kupfer;* ~**nähen** ⟨sw. V.; hat⟩: *Bett-, Tisch- u. Küchenwäsche, Leibwäsche, Oberhemden u. Blusen nähen od. ausbessern,* dazu: ~**näherin,** die (Berufs-

bez.); ~**pappel**, die: *Silberpappel;* ~**pfennig**, der [nach der hellen Farbe] (früher): *aus einer Legierung mit hohem Gehalt an Silber hergestellter, kaum oxydierende Münze (Pfennig od. Groschen); Albus;* ~**stein**, der ⟨o. Pl.⟩ (Mineral.): *Granulit;* ~**stickerei**, die: *auf weißem Gewebe mit weißem Garn ausgeführte Stickerei;* ~**sucht**, die ⟨o. Pl.⟩ (seltener): *Albinismus;* ~**tanne**, die: *Edeltanne;* ~**wal**, der: *weißer Wal mit rundlichem Kopf, stark gewölbter Stirn u. einem nackenartigen Absatz vor dem Rücken;* [1]*Beluga* (b); ~**wandreifen**, der (früher): *Autoreifen, der an der äußeren (sichtbaren) Seite zur Verzierung entlang der Felge einen breiten weißen Streifen hat;* ~**waren** ⟨Pl.⟩ (Fachspr.): **a)** *Gesamtheit der weißen Gewebe aus Leinen, Halbleinen od. Baumwolle;* **b)** *aus Weißwaren* (a) *gefertigte Textilien;* ~**wäsche**, die ⟨o. Pl.⟩: *weiße Textilien [die beim Waschen gekocht werden können]* (Ggs.: Buntwäsche); ~**waschen**, sich ⟨st. V.; hat⟩ (ugs.): *reinwaschen;* ~**wein**, der: **1.** ⟨o. Pl.⟩ *[aus hellen Trauben hergestellter] heller, gelblicher Wein.* **2.** *Sorte Weißwein* (1); ~**wurst**, die: *aus passiertem Kalbfleisch u. Kräutern hergestellte Brühwurst von weißlicher Farbe;* ~**wurz**, die ⟨o. Pl.⟩: *Salomon[s]siegel;* ~**zeug**, das (veraltend): svw. ↑~**waren** (b)

weissagen ['vaɪzaːgn̩] ⟨sw. V.; hat⟩ [mhd. wīssagen (unter volksetym. Anlehnung an ahd. wīs (↑weise) u. sagēn (↑sagen), ahd. wīzagōn, zu: wīzago = Prophet, zu: wīz(z)ag = wissend]: **a)** *etw. Künftiges vorhersagen; prophezeien:* Kassandra weissagte den Untergang Trojas; **b)** *jmdm. etw. ahnen lassen:* seine Miene weissagte mir nichts Gutes; ⟨Abl.:⟩ **Weissager**, der; -s, -: *jmd., der etw. weissagt* (a); *Prophet* (1); **Weissagerin**, die; -, -nen: w. Form zu ↑Weissager; **Weissagung**, die; -, -en [mhd. wīssagunge, ahd. wīzagunga]: *Prophezeiung, Orakel* (2).

[1]**Weiße** ['vaɪsə], die; -, -n [mhd. wīʒe, ahd. (h)wīʒī]: **1.** ⟨o. Pl.⟩ *das Weißsein; weiße Farbe, weißes Aussehen:* die W. der Wände; die W. *(Blässe)* ihres Gesichts. **2.** (volkst.) *Weißbier:* eine Berliner W. [mit Schuß] *(Weißbier mit Himbeer- od. Waldmeistersirup);* [2]**Weiße** [-], der; -n, -n ⟨Dekl. ↑Abgeordnete⟩: *Mensch mit heller Hautfarbe; Europide;* **Weiße-Kragen-Kriminalität**, die; -: svw. ↑White-collar-Kriminalität; **weißeln** ['vaɪsl̩n] ⟨sw. V.; hat⟩ (süd[west]d., österr., schweiz.): *weißen;* **weißen** ['vaɪsn̩] ⟨sw. V.; hat⟩ [mhd. wīʒen, ahd. (h)wīʒan]: *mit weißer Tünche anstreichen:* ein Haus w.; **weißlich** ⟨Adj.; o. Steig.; nicht adv.⟩: *sich im Farbton dem Weiß nähernd, ins Weiße spielend:* ein -es Licht; w. schimmern; **Weißling** ['vaɪslɪŋ], der; -s, -e: **1.** *Schmetterling mit meist weißen od. gelblichen Flügeln, der Nutzpflanzen als Schädling befällt.* **2.** *Ukelei.* **3.** *Wittling.*

weißt [vaɪst]: ↑wissen.

Weistum ['vaɪstuːm], das; -s, ...tümer [...tyːmɐ; mhd., ahd. wistuom, zu ↑weise, urspr. = Weisheit, dann unter Einfluß von ↑weisen = rechtliche Bestimmung] *(im MA.):* **a)** *Auskunft, die rechtskundige Männer über Streitfragen gaben u. die dann rechtskräftig wurde;* **b)** *Sammlung schriftlich aufgezeichneter Weistümer* (a); **Weisung**, die; -, -en [mhd. wīsunge]: **1. a)** (geh.) *Anordnung, Hinweis, wie etw. zu tun ist, wie man sich verhalten soll:* eine W. erhalten, empfangen; er handelte nicht nach ihrer W.; **b)** (Amtsspr.) *Befehl, Anweisung; Direktive:* er hatte W., niemanden vorzulassen; an eine W. gebunden sein. **2.** (jur.) *seine Lebensführung betreffende gerichtliche Anweisung, die ein Straftäter erhält, dessen Strafe zur Bewährung ausgesetzt ist.* **weisungs-, Weisungs-** (bes. Amtsspr.): ~**befugnis**, die: vgl. ~recht; ~**befugt** ⟨Adj.; o. Steig.; nicht adv.⟩; ~**berechtigt** ⟨Adj.; o. Steig.; nicht adv.⟩; ~**gebunden** ⟨Adj.; o. Steig.; nicht adv.⟩: *an eine Weisung gebunden,* dazu: ~**gebundenheit**, die; -; ~**gemäß** ⟨Adj.; o. Steig.⟩; ~**gewalt**, die: svw. ↑~recht; ~**recht**, das: *Recht, Weisungen zu erteilen.*

weit [vaɪt] ⟨Adj.; -er, -este⟩ /vgl. weiter/ [mhd., ahd. wīt, eigtl. = auseinandergegangen]: **1. a)** *räumlich sehr bzw. verhältnismäßig ausgedehnt (bis zur seitlichen Begrenzung)* (Ggs.: eng 1 a): ein -es Tal; eine sehr -e Öffnung; die Fenster w. öffnen; **b)** *(über eine große Fläche, einen großen Bereich hin) ausgedehnt, von großer Erstreckung nach allen Seiten:* -e Felder, Wälder; das -e Meer; in die -e Welt ziehen; w. [in der Welt] herumgekommen sein; w. verbreitet sein; Ü *e Kreise der Bevölkerung;* *w. **und breit** *(in der ganzen Umgebung, ringsum):* w. und breit war kein Mensch zu sehen; **das Weite suchen** *(schnell davonlaufen [um nicht mehr gesehen od. zur Rechenschaft gezogen werden zu kön-*

nen]); **das Weite gewinnen** *(entkommen);* **c)** *locker sitzend, nicht eng anliegend* (Ggs.: eng 1 c): ein -er Rock; die Kleider sind dir zu w. [geworden]; **d)** *[großen] Spielraum lassend od. ausnutzend* (Ggs.: eng 1 d): ein -es Gewissen haben; im weiteren Sinne (Abk.: i. w. S.); eine Vorschrift w. auslegen. **2.** *(streckenmäßig) ausgedehnt, lang; über eine große Strecke, Entfernung [gehend], sich über eine große, bis zu einer großen Entfernung erstreckend:* ein -er Weg; eine -e Reise; in -em *(großem)* Abstand folgen; für einen Fußmarsch ist die Entfernung, der Weg zu w.; sich nicht zu w. hineinwagen; sie wohnen nicht w. [entfernt]/(ugs.:) w. weg [von uns]; wie w. ist es bis dorthin?; die Marmelade steht -er rechts; die Straße gabelt sich w. (Ggs.: kurz 1 b) hinter der Stadt; von w. her kommen; hast du [es] noch w. (ugs.; *noch weit zu gehen, zu fahren)?;* (wird Maßangaben o. ä. nachgestellt:) er sprang zwei Meter weit[er]; der Ort liegt nur einen Kilometer w. von hier; er wohnt drei Häuser -er; Ü *eine genauere Erklärung würde zu* w. führen *(zu lang, zu detailliert werden);* die Meinungen gingen w. auseinander; er war seiner Zeit [sehr] w. voraus; mit Höflichkeit kommt man am -esten *(erreicht man am meisten);* er ist zu w. gegangen *(über das Angemessene, Zumutbare, Erträgliche hinausgegangen);* das geht zu w. *(das geht über das Zumutbare, Erträgliche hinaus);* R so w., so gut *(bis hierhin [ist alles] in Ordnung [aber ...]);* ***von -em** *(aus weiter Entfernung):* jmdn. schon von -em erkennen. **3. a)** ⟨selten attr.⟩ *zeitlich entfernt in der Vergangenheit bzw. Zukunft:* etw. liegt w., -er zurück; bis dahin ist es noch w.; **b)** ⟨nicht attr.⟩ *in der Entwicklung, in seinem Handeln, in seiner Wirkung bis zu einem fortgeschrittenen Maß, Grad, Stadium, Zustand [gelangend, gelangt]; an einem vorgerückten Punkt der Entwicklung, des Ablaufs, des Handelns, der Wirkung [angelangt]:* schon sehr w. mit einer Sache sein; wie weit seid ihr [mit eurem Projekt]?; wir wollen es gar nicht erst so w. kommen lassen; so w. ist es schon mit dir gekommen *(so schlimm ist es schon mit dir geworden)?;* ***so w. sein** (ugs.; mit den Vorbereitungen fertig sein; bereit sein). **4.** ⟨verstärkend bei Adj. im Komp.; sonst nur adv.⟩ *weitaus, um ein beträchtliches Maß:* w. größer, besser, mehr; (eine Steigerung, Stufe verstärkend:) das ist bei -em, unter, über seinem Niveau; jmdn. w. übertreffen; ***bei -em** *(weitaus, durchaus, überhaupt):* das ist bei -em besser; Weit [-], der; -[e]s (schweiz. Sport Jargon): Kurzf. von ↑Weitsprung.

weit-, Weit-: ~**ab** ⟨Adv.⟩: *weit entfernt:* w. [vom Bahnhof] wohnen; ~**ärm[e]lig** [-ˌɛrm(ə)lɪç] ⟨Adj.; o. Steig.; nicht adv.⟩: *mit weiten Ärmeln [versehen]:* eine -e Bluse; ~**aus** ⟨Adv., verstärkend bei Komp. od. Sup.⟩: *mit großem Abstand, Unterschied: w. besser, schlechter, am schlechtesten;* der w./(auch:) w. der beste Reiter; w. das Beste/(auch:) w. das Beste; ⟨auch bei Verben:⟩ alle anderen w. übertreffen; ~**bekannt** ⟨Adj.; weiter bekannt, am weitesten bekannt; nur attr.⟩: *weithin bekannt;* ~**blick**, der ⟨o. Pl.⟩: **1.** *Fähigkeit, vorauszublicken, künftige Entwicklungen u. Erfordernisse zu erkennen u. richtig einzuschätzen:* politischen W. haben. **2.** *Fernblick;* ~**blickend** ⟨Adj.; Komp.: weiter blickend u. -er⟩: *Weitblick* (1) habend, zeigend; ~**gehend** ⟨Adj.; weiter gehend (österr.: weitergehend) u. -er, weitestgehend u. -ste⟩: *umfangreich (was Erstreckung, Geltung o. ä. betrifft):* -e Unterstützung; Vollmacht, Bewegungsfreiheit; einen Plan w. verwirklichen; ~**gereist** ⟨Adj.; weiter gereist u. weitesten gereist; nur attr.⟩: *durch Reisen weit herumgekommen;* ~**gespannt** ⟨Adj.; weiter gespannt, am weitesten gespannt; nicht adv.⟩: *so angelegt, daß es weit ausgedehnt ist, sich weit erstreckt; umfassend;* ~**greifend** ⟨Adj.⟩: *vieles umfassend, umgreifend:* -e Folgen, Pläne; ~**her** ⟨Adv.⟩: *von weit her;* ~**herum** ⟨Adv.⟩ (schweiz.): *weit umher, weithin;* ~**herzig** ⟨Adj.⟩ (selten): svw. ↑großzügig (1), dazu: ~**herzigkeit**, die; -; ~**hin** ⟨Adv.⟩: **1.** *weit umher, weit im Umkreis bzw. in weite Entfernung:* w. zu hören sein. **2.** *in weitem Umfang, weitgehend:* es ist w. sein Verdienst; ~**hinaus** ⟨Adv.⟩ (selten): **1.** *weit außerhalb:* w. wohnen. **2.** ***auf w.** *(auf lange Zeit);* ~**läufig** ⟨Adj.⟩: **1.** *[weit] ausgedehnt u. nach wechselnden Richtungen verlaufend:* ein w. angelegter Garten. **2.** *ausführlich u. umständlich:* etw. w. schildern. **3.** *(auf den Grad der Verwandtschaft bezogen) entfernt:* ein -er Verwandter; w. verwandt sein, dazu: ~**läufigkeit**, die; ~**maschig** ⟨Adj.; nicht adv.⟩: *mit weiten Maschen:* ein -es Netz; ~**räumig** ⟨Adj.⟩: *weiten Raum bietend od. beanspru-*

chend, großräumig: eine -e Anlage; -er Abstand; eine w. angelegte Stadt, dazu: ~**räumigkeit,** die; -; ~**reichend** ⟨Adj.; weiter reichend (österr.: weiterreichend) u. -er, weitestreichend u. ~ste⟩: **1.** *in weite Entfernung reichend:* ein -es Geschütz. **2.** *sich auf einen weiten Bereich erstreckend:* -e Beziehungen; -e Vollmachten; ~**schauend** ⟨Adj.; Komp.: weiter schauend u. -er⟩ (geh.): svw. ↑~**blickend;** ~**schichtig** ⟨Adj.; nicht adv.⟩: *weitläufig* (2) *u. vielschichtig:* das Thema ist w.; ~**schuß,** der (Sport): *aus verhältnismäßig weiter Entfernung abgegebener Schuß aufs Tor:* unerlaubter W. (Eishockey; *Befreiungsschlag; Icing*); ~**schweifig** [-ʃvaɪfɪç] ⟨Adj.⟩ [mhd. wītsweific, zu ↑schweifen]: *(beim Erzählen, Schildern usw.) breit u. umständlich, viel Nebensächliches, Überflüssiges mit darstellend:* ein -er Roman, Vortrag; ein -er *(weitschweifig schreibender)* Autor; er ist *(redet, schreibt)* mir zu w., dazu: ~**schweifigkeit,** die; -, -en; ~**sicht,** die ⟨o. Pl.⟩: svw. ↑~**blick;** ~**sichtig** ⟨Adj.⟩: **1.** ⟨nicht adv.⟩ *an Weitsichtigkeit leidend* (Ggs.: kurzsichtig 1): hochgradig w. sein. **2.** *Weitsicht besitzend, zeigend:* w. handeln, dazu: ~**sichtigkeit,** die: **1.** *Fehlsichtigkeit, bei der man Dinge in der Ferne deutlich, Dinge in der Nähe undeutlich od. gar nicht sieht* (Ggs.: Kurzsichtigkeit). **2.** (selten) *weitsichtiges* (2) *Denken, Handeln;* ~**springen** ⟨nur im Inf. u. Part. gebr.⟩ (Sport): *Weitsprung betreiben,* dazu: ~**springer,** der: *jmd., der Weitsprung betreibt;* ~**sprung,** der (Sport): **1.** ⟨o. Pl.⟩ *sportliche Übung, bei der man nach einem Anlauf (von einem Absprungbalken) möglichst weit springen muß (Disziplin der Leichtathletik):* der Olympiasieger im W. **2.** *einzelner Sprung beim Weitsprung* (1): ein W. von 8,90 m; ~**spurig** ⟨Adj.; o. Steig.; nicht adv.⟩ (Eisenb.): *mit großer Spurweite;* ~**strahler,** der (Kfz.-W.): *sehr starker Scheinwerfer zur Verstärkung des Fernlichtes;* ~**tragend** ⟨Adj.; weiter tragend u. -er, weitesttragend u. -ste⟩: **1.** ⟨nicht adv.⟩ *(von etw., was weit trägt) weitreichend* (1): ein -es Geschütz. **2.** *weitreichend* (2), *weitgehend:* -e Konsequenzen; ~**um** ⟨Adv.⟩ (schweiz. seltener): svw. ↑~herum; ~**verbreitet** ⟨Adj.; weiter verbreitet u. -er, weitestverbreitet (am weitesten verbreitet) u. weitverbreitetste; nur attr.⟩: **1.** *an vielen Orten verbreitet:* eine -e Pflanze. **2.** *bei vielen verbreitet:* eine -e Meinung; ~**verkehr,** der ⟨o. Pl.⟩ (Funkw.): *Funkverkehr, Nachrichten-, Signalübermittlung über weite Entfernungen;* ~**verzweigt** ⟨Adj.; weiter verzweigt u. -er, weitestverzweigt (am weitesten verzweigt) u. -este; nur attr.⟩: **1.** *über einen weiten Bereich ausgedehnt u. vielfach verzweigt:* ein -es Eisenbahnnetz. **2.** *vielfach verzweigt:* eine -e Verwandtschaft haben; ein -es Unternehmen; ~**winkel,** das; -s, - (Fot. Jargon): Kurzf. von ↑~winkelobjektiv; ~**winkelobjektiv,** das (Fot.): *Objektiv mit weitem Bildwinkel* (2).

Weite ['vaɪtə], die; -, -n [mhd. wīte, ahd. wītī]: **1.** *weiter Raum, weite Fläche:* unermeßliche, unendliche -n; die W. des Meeres. **2.** (bes. Sport) *(erreichte, durchmessene) Entfernung:* beim Skispringen beachtliche -n erreichen. **3.** *Größe, Durchmesser eines Hohlraums, einer Öffnung o. ä.:* die W. einer Öffnung überschätzen; die lichte W. eines Brückenbogens. **4.** *Größe eines Kleidungsstücks in bezug auf Umfang, mehr od. weniger lockeren Sitz, weiten Zuschnitt o. ä.:* ein sportlicher Mantel in bequemer W.; **weiten** ['vaɪtn̩] ⟨sw. V.; hat⟩ [mhd., ahd. wīten]: **1.** *(bes. Schuhe) weiter machen:* Schuhe w. lassen. **2.** ⟨w. + sich⟩ *weiter werden, sich dehnen:* die Schuhe haben sich mit der Zeit geweitet; jmds. Brust weitet sich [im Hochgefühl des Sieges]; jmds. Augen, Pupillen weiten sich vor Schreck; Ü sein Horizont, Blick hat sich durch zahlreiche Reisen geweitet; **Weitenjäger,** der; -s, - (Sport Jargon): *Skispringer, der vor allem Jagd auf große Weiten* (2) *macht;* **weiter** ['vaɪtɐ] ⟨Adv.⟩ [eigtl. adv. Komp. von ↑weit, mhd. wīter, ahd. wītōr]: **1.** *bezeichnet die Fortsetzung, Fortdauer einer Bewegung, einer Handlung:* halt, nicht w.!; w. *(vorwärts, voran)!;* ***und so w.** (nach abgebrochenen Aufzählungen, deren weitere Glieder man nicht mehr nennen will; meist als Abk.: usw.): Rosen, Nelken usw. **2.** *im weiteren, anschließenden Verlauf; weiterhin;* /als Fortsetzung/ *anschließend:* wer wird dich w. um ihn kümmern?; und was geschah w.? **3.** *außerdem (noch), sonst:* w. weiß ich nichts von der Sache/ich weiß nichts w. von der Sache; w. wollte w. nichts als sich verabschieden; das ist nichts w. als eine Ausrede; was w.?; kein Wort w.!; in der Stadt gibt es einen Zoo, w. ein einen botanischen Garten und ein Freigehege; das ist nicht w. *(im übrigen nicht so)* schlimm; was ist da w. *([im übrigen] denn schon)* dabei?; R wenn

es w. nichts ist! *(das macht [mir] nichts aus; das ist [mir] ohne weiteres möglich);* **weiter...** ⟨Adj.; o. Steig.; nur attr.⟩: *(anschließend) hinzukommend, hinzutretend; sich als Fortsetzung ergebend; zusätzlich:* haben Sie noch weitere Fragen?; -e Informationen finden Sie in einem Merkblatt; sie mußten -e zwei Jahre warten; jedes -e Wort ist überflüssig; ohne -e *(ohne irgendwelche)* Umstände zahlt er; die -e *(sich anschließend nach u. nach ergebende)* Entwicklung abwarten; im -en *(späteren)* Verlauf zeigte sich, daß ...; -es *(weiter fortgesetztes)* Zaudern wäre verderblich; ⟨subst.:⟩ *Weiteres,* alles Weitere erfahren Sie morgen; im -en *(im folgenden);* ***bis auf -es** *(vorerst, vorläufig [solange nichts anderes bestimmt wird, gilt usw.]);* **ohne -es** *(ohne daß es Schwierigkeiten macht):* das ist mir ohne -es möglich; **des -en** (geh.; *darüber hinaus, im übrigen).*

weiter-, Weiter-: ~**arbeiten** ⟨sw. V.; hat⟩: **1.** vgl. ~feiern: nach kurzer Unterbrechung w. **2.** ⟨w. + sich⟩ *sich vorwärts arbeiten;* ~**befördern** ⟨sw. V.; hat⟩: **1.** *die Beförderung von Personen, Sachen (insbes. nach einem Wechsel des Beförderungsmittels) fortsetzen:* Passagiere mit Bussen w. **2.** *(Postsendungen o. ä.)* weiterleiten, dazu: ~**beförderung,** die ⟨o. Pl.⟩; ~**behandlung,** die: *Fortsetzung der Behandlung* (2, 3); ~**bestehen** ⟨unr. V.; hat⟩: *fortbestehen, bestehenbleiben;* ~**bilden** ⟨sw. V.; hat⟩: **1. a)** *(nach Abschluß bzw. zur Erweiterung der Ausbildung) weiter ausbilden; fortbilden;* **b)** ⟨w. + sich⟩ *seine Ausbildung erweitern:* sich fachlich w. **2.** (selten) *[umgestaltend] weiterentwickeln:* das antike Erbe w., dazu: ~**bildung,** die ⟨o. Pl.⟩; ~**bringen** ⟨unr. V.; hat⟩: **1.** *voran-, vorwärtsbringen;* ~**denken** ⟨unr. V.; hat⟩: *[s]einen Gedanken fortsetzen, weiterverfolgen;* ~**dürfen** ⟨unr. V.; hat⟩: vgl. ~müssen; ~**empfehlen** ⟨st. V.; hat⟩: *weitere Personen empfehlen:* jmdn., ein Buch w.; ~**entwickeln** ⟨sw. V.; hat⟩: **1.** *durch weiteres Entwickeln umgestalten, ausgestalten od. verbessern:* eine Theorie, Konstruktion w. **2.** ⟨w. + sich⟩ *in der Entwicklung (im Sichentwickeln 1, 2, 3 c) fortschreiten,* dazu: ~**entwicklung,** die; ~**erzählen** ⟨sw. V.; hat⟩: *[einem] Dritten, anderen erzählen* (bes. c) *(was einem selbst erzählt worden ist):* erzähl das bloß nicht weiter!; ~**existenz,** die ⟨o. Pl.⟩ (bes. schweiz.): *das Weiterbestehen;* ~**fahren** ⟨st. V.⟩: **1.** *die Fahrt* (2 a) *fortsetzen* ⟨ist⟩: nach kurzem Aufenthalt fuhren wir weiter [nach Hamburg]. **2.** (südd., schweiz.) *fortfahren* (2) ⟨hat/ist⟩; ~**fahrt,** die ⟨o. Pl.⟩: *Fortsetzung der Fahrt* (2 a); ~**feiern** ⟨sw. V.; hat⟩: *fortfahren zu feiern;* ~**fliegen** ⟨st. V.; ist⟩: vgl. ~fahren; ~**flug,** der ⟨o. Pl.⟩: vgl. ~fahrt; ~**führen** ⟨sw. V.; hat⟩: **1. a)** *etw. fortsetzen, indem man es in bestimmter Richtung führt* (7 a): eine Trasse [am Fluß entlang] w.; **b)** *als Fortsetzung in bestimmter Richtung führen, verlaufen:* Auf der Landstraße, die ... am Boden der Schlucht weiterführte (Plievier, Stalingrad 135). **2. a)** *fortsetzen, fortführen:* eine Verhandlung w.; **b)** *voran-, vorwärtsbringen:* dieser Vorschlag führt uns nicht weiter; **c)** *über etw. Bestimmtes hinausgehen, -führen:* ein weiterführender Gedanke; weiterführende Schulen (Schulw.; *allgemeinbildende Schulen, die eine über die allgemeine Schulpflicht hinausführende Ausbildung vermitteln, z. B. Gymnasium);* ~**gabe,** die: *das Weitergeben;* ~**geben** ⟨st. V.; hat⟩: *etw., was einem gegeben, überreicht usw. worden ist, an einen anderen geben:* ein Buch, ein Rundschreiben w.; Ü einen Ball w. (Sport; *einem anderen zuspielen);* eine Kostensenkung an den Verbraucher w.; diesen Vorwurf kann ich nur [an den Verantwortlichen] w. *(dieser Vorwurf sollte nicht mir, sondern dem Verantwortlichen gemacht werden);* ~**gehen** ⟨unr. V.; ist⟩: **1.** *sein Gehen fortsetzen, (nach einer Unterbrechung) wieder vorwärts gehen:* nun wollen wir ja bitte w. bleiben stehen!; **2. a)** *sich in seinem [Ver]lauf fortsetzen:* der Weg geht nicht mehr weiter; ⟨unpers.:⟩ plötzlich ging es *(ging der Weg)* nicht mehr weiter; **b)** *[nur unterbrochen gewesen, aber] noch nicht zu Ende sein, noch aufhören, fortgesetzt werden:* die Geschichte geht noch weiter; die Streitigkeiten gehen weiter; ⟨unpers.:⟩ so kann es nicht w.; swpw.: es geht die Fahrt, die Reise) weiter; ~**gehend;** ↑weitgehend; ~**helfen** ⟨st. V.; hat⟩: **1.** *jmdm. behilflich sein u. über Schwierigkeiten hinweghelfen, so daß er mit etw. weiterkommt bzw. seinem Ziel näher kommt:* jmdm. [bei einem Problem] w. **2.** *jmdm. nützlich, dienlich sein, ihm über Schwierigkeiten hinweghelfen u. ihn weiter-, dem Ziel näher bringen:* diese Hinweis hat mir weitergeholfen; ~**hin** ⟨Adv.⟩: **1.** *immer noch, auch jetzt noch:* er ist w. skeptisch. **2.** *(auch) künftig, (auch) in Zukunft:* [auch]

w. alles Gute! **3.** *ferner, außerdem [noch]:* w. ist folgendes zu bedenken; ~**kämpfen** ⟨sw. V.; hat⟩: *fortfahren zu kämpfen;* ~**kommen** ⟨st. V.; ist⟩: **1. a)** *vorankommen* (1), *vorwärts kommen:* von da aus kommt man nur noch mit dem Taxi weiter; **b)** **[zu]sehen/machen, daß man weiterkommt* (ugs.; *zusehen, daß man sich schnell entfernt, schleunigst weggehen).* **2.** *vorankommen* (2): mit einem Problem, mit einer Arbeit [nicht] w.; im Leben, im Beruf w.; eine Runde w. (Sport; *die nächste Runde erreichen);* ~**können** ⟨unr. V.; hat⟩ (ugs.): **1.** *weiter[hin] vorwärts gehen, fahren usw. können, sich weiter[hin] vorwärts bewegen können:* hier können wir nicht weiter; vor Müdigkeit nicht w. **2.** *imstande sein, sein Tun, Leben usw. fortzusetzen* (meist verneint): er löste die Aufgabe halb, dann konnte *(wußte)* er nicht weiter; ~**laufen** ⟨st. V.; ist⟩: **1.** vgl. ~*gehen* (1). **2.** *in Gang, in Betrieb bleiben:* eine Maschine pausenlos w. lassen; Ü die Fabrik, das Geschäft muß w. **3.** *weiter vor sich gehen, weiter vonstatten gehen, ablaufen:* die Ermittlungen, Verhandlungen laufen weiter; die Gehaltszahlungen laufen weiter; ~**leben** ⟨sw. V.; hat⟩: **1. a)** *am Leben bleiben:* wenn du w. willst, sei vorsichtiger!; **b)** *sein Leben, seine Existenz fortsetzen:* [sein glückliches Leben] w. wie bisher. **2.** svw. ↑fortleben (1); ~**leiten** ⟨sw. V.; hat⟩: *etw., was man erhalten hat, einer anderen Person, Stelle zuleiten:* eine Anfrage [an den zuständigen Sachbearbeiter] w.; eine Nachricht, eine Postsendung w.; eine Vorlage, einen Ball w. (Sport; *weitergeben);* ~**machen** ⟨sw. V.; hat⟩ (ugs.): *ein Tun [nach einer Unterbrechung] fortsetzen:* mit etw. w., (iron.:) mach nur so weiter!; ⟨auch mit Akk.-Obj.:⟩ eine Politik w.; ~**marsch,** der ⟨o. Pl.⟩: vgl. ~*fahrt;* ~**marschieren** ⟨sw. V.; ist⟩: vgl. ~*gehen* (1); ~**müssen** ⟨unr. V.; hat⟩ (ugs.): *weitergehen, -fahren usw. müssen:* ich muß gleich weiter; ~**reden** ⟨sw. V.; hat⟩: *sein Reden [nach einer Unterbrechung] fortsetzen;* ~**reichen** ⟨sw. V.; hat⟩: *etw. weitergeben, indem man es einem anderen reicht; weitergeben, weiterleiten:* ein Blatt lesen und w.; ein Gesuch, einen Protest w.; ↑weitreichend; ~**reise,** die: vgl. ~*fahrt;* ~**reisen** ⟨sw. V.; ist⟩: vgl. ~*fahren;* ~**sagen** ⟨sw. V.; hat⟩: vgl. ~*erzählen;* ~**schenken** ⟨sw. V.; hat⟩: vgl. ~*geben;* ~**schicken** ⟨sw. V.; hat⟩: **1.** *(Zugesandtes) an eine andere Person, Stelle schicken.* **2.** *jmdn. wegschicken (indem man ihn an eine andere Person od. Stelle verweist);* ~**schieben** ⟨st. V.; hat⟩: *vorwärts schieben;* ~**schlafen** ⟨st. V.; hat⟩: vgl. ~*feiern;* ~**schleppen** ⟨sw. V.; hat⟩: **1. a)** vgl. ~*feiern;* **b)** *fortgesetzt (vorwärts) schleppen:* Ü einen Fehler von Auflage zu Auflage w. *(mitschleppen).* **2.** ⟨w. + sich⟩ *fortfahren, sich [irgendwohin] zu schleppen;* ~**sehen** ⟨st. V.; hat⟩: *sehen, entscheiden, was weiter zu tun ist:* der Spieler wird einmal gesperrt, dann sehen wir weiter; ~**spielen** ⟨sw. V.; hat⟩: **1.** vgl. ~*feiern.* **2.** *abspielen, weitergeben:* den Ball w.; ~**sprechen** ⟨st. V.; hat⟩: vgl. ~*reden;* ~**tragen** ⟨st. V.; hat⟩: vgl. ~*feiern.* **2.** (ugs.) *weitererzählen, durch Weitererzählen verbreiten:* ein Gerücht w.; alles w.; ~**treiben** ⟨st. V.⟩: **1.** *fortfahren zu treiben* (1, 5, 7 a, b) ⟨hat/ist⟩. **2.** *fortsetzen, fortführen* (2 a) ⟨hat⟩: sein Spiel w. **3.** *vorantreiben, fördern* ⟨hat⟩: eine Entwicklung w.; ~**verarbeiten** ⟨sw. V.; hat⟩: *in einem od. mehreren weiteren Arbeitsgängen verarbeiten, verwerten:* Halbfabrikate w.; die weiterverarbeitende Industrie, dazu: ~**verarbeitung,** die; ~**veräußern** ⟨sw. V.; hat⟩: vgl. ~*verkaufen;* ~**verbreiten** ⟨sw. V.; hat⟩: vgl. ~*geben:* eine Nachricht w., dazu: ~**verbreitung,** die; ~**vererben** ⟨sw. V.; hat⟩: **1.** *vererbend weitergeben:* ein Talent w. **2.** ⟨w. + sich⟩ *weitervererbt werden;* ~**verfolgen** ⟨sw. V.; hat⟩: *fortfahren zu verfolgen* (bes. 1 d, e, 2, 3), dazu: ~**verfolgung,** die; ~**verkauf,** der: *das Weiterverkaufen;* ~**verkaufen** ⟨sw. V.; hat⟩: *(wiederum) an einen anderen, Dritten verkaufen;* ~**vermieten** ⟨sw. V.; hat⟩: *(Gemietetes) an einen anderen, Dritten vermieten;* ~**vermitteln** ⟨sw. V.; hat⟩: *(wiederum) einem anderen, Dritten vermitteln:* jmdm. seine Kenntnisse w.; ~**versicherung,** die (Versicherungsw.): *freiwillige Versicherung bei der Rentenversicherung (wenn keine Versicherungspflicht mehr besteht);* ~**verwenden** ⟨unr. V.; hat⟩: *noch zu anderen, weiteren Zwecken verwenden,* dazu: ~**verwendung,** die; ~**wachsen** ⟨st. V.; ist⟩: vgl. ~*feiern;* ~**wandern** ⟨sw. V.; ist⟩: vgl. ~*gehen* (1); ~**wirken** ⟨sw. V.; hat⟩: vgl. ~*feiern;* ~**wissen** ⟨unr. V.; hat⟩: *in einer schwierigen Lage (selbst) wissen, was weiter zu tun ist;* keinen Ausweg mehr wissen (meist verneint): nicht mehr w. w.; ~**wollen** ⟨unr. V.; hat⟩ (ugs.): *weitergehen, -fahren usw. wollen;* ~**wurs[ch]teln** ⟨sw. V.; hat⟩ (salopp): vgl. ~*feiern;* willst

du so w.?; ~**zahlen** ⟨sw. V.; hat⟩: vgl. ~*feiern;* ~**ziehen** ⟨unr. V.; ist⟩: vgl. ~*gehen* (1).

weiters ['vaɪtɐs] ⟨Adv.⟩ (österr.): *weiter[hin];* **Weiterung** ['vaɪtərʊŋ], die; -, -en ⟨meist Pl.⟩ [mhd. witerunge = Erweiterung]: *unerwünschte, unangenehme Folge:* allen -en vorbeugen; **weitestgehend:** ↑weitgehend; **Weitling** ['vaɪtlɪn], der; -s, -e (bayr., österr.): *große, nach oben stark verbreiternde Schüssel;* **Weitung** ['vaɪtʊŋ], die; -, -en [mhd. witunge = Weite]: **1.** *das [Sich]weiten.* **2.** *Stelle, Abschnitt, wo sich etw. weitet:* die W. eines Glases.

Weizen ['vaɪtsn], der; -s, ⟨Sorten:⟩ - [mhd. weize, ahd. (h)weizi, eigtl. = *der Weiße,* nach der Farbe des Mehls]: **a)** *Getreideart mit langem Halm [u. Grannen], deren Frucht bes. zu weißem Mehl (für Brot u. feines Backwerk) verarbeitet wird:* der W. steht gut, ist reif; *jmds. W. **blüht** (geh.; *jmds. Sache, Geschäft usw. geht sehr gut);* **b)** *Frucht des Weizens* (a): Säcke mit W. füllen.

weizen-, Weizen-: ~**bier,** das: svw. ↑Weißbier; ~**blond** ⟨Adj.; o. Steig.; nicht adv.⟩ ⟨selten⟩: svw. ↑semmelblond: -es Haar; ~**brot,** das: *Brot aus Weizenmehl;* ~**ernte,** die; ~**feld,** das; ~**gelb** ⟨Adj.; o. Steig.; nicht adv.⟩: ein -es Sommerkleid; ~**halm,** der; ~**keim,** der, dazu: ~**keimöl,** das: *aus Weizenkeimen gepreßtes [Speise]öl;* ~**klee,** die; ~**klima,** das: *Klimazone mit dem Weizen als charakteristischer Getreidepflanze;* ~**korn,** das; ~**mehl,** das; ~**schlag,** der (landsch.): svw. ~*feld;* ~**schrot,** der od. das.

Weka [ve:'ka:], der; -[s], -s (schweiz.): *Wiederholungskurs.*

welch: ↑welcher; **welche:** ↑welcher; **welcher** ['vɛlçɐ], **welche** ['vɛlçə], **welches** ['vɛlçəs] (welch [vɛlç]) [mhd. wel(i)ch, ahd. (h)welich]: **I.** ⟨Interrogativpron.⟩ **1.** dient der Frage nach einem Einzelwesen, -ding usw. aus einer Gesamtheit, Gruppe, Gattung o. ä.: welcher Mantel gehört dir?; auf welche Weise kann man das erreichen?; welcher [der/von den/von beiden] ist deiner?; welches(/seltener:) welcher ist dein Hut?; welches war der eigentliche Beweggrund?; welchen Mannes Haus?; welches sind die schönsten Rosen? (in bezug auf mögliche Arten, Sorten); welche sind die schönsten Rosen? (in bezug auf konkret vorhandene Rosen); ⟨in Ausrufesätzen:⟩ welches/welchen Kindes Wunsch wäre das nicht!; (in indirekten Fragesätzen:) er fragte mich, welcher [Teilnehmer] das gesagt habe; ⟨in anderen abhängigen Sätzen:⟩ es sei gleichgültig, welcher [von beiden] komme; ⟨in Verbindung mit „auch [immer]“, „immer“:⟩ welcher [Verantwortliche] auch [immer] *(gleichgültig, welcher [Verantwortlicher])* zugestimmt hat, es war nicht recht; welches [auch] immer *(gleichgültig, welches)* deine Gründe waren, du hättest es nicht tun dürfen. **2.** drückt in Ausrufen od. abhängigen Sätzen eine besondere Art, einen besonderen Grad, ein besonderes Ausmaß aus; (geh.) *was für ein[er]:* welcher [schöne, unglückliche] Tag ist das heute!; ⟨oft unflektiert:⟩ welch ein [Un]glück!; ich bewundere, mit welchem Geschick, mit welch großem Geschick er das machte. **II.** ⟨Relativpron.; o. Gen.⟩ (seltener) svw. ↑der, die, das (III 1 a): Personen, für welche (besser: für die) das gilt; die, welche die (statt eines stilistisch unschönen: die, die die) beste Arbeit geleistet hatten, wurden hier erwähnt; (Papierdt.:) Äpfel, Birnen, Pfirsiche, welch letztere besonders schmackhaft waren; (Papierdt.: in weiterführenden Relativsätzen o. ä.:) sie nickte, welches er, welche Gebärde er als Zustimmung auffaßte. **III.** ⟨Indefinitpron.⟩ steht insbes. stellvertretend für ein vorher genanntes Subst.; bezeichnet eine unbestimmte Menge, Anzahl: Ich habe keine Zigaretten. Hast du welche?; (ugs. auch auf Personen bezogen:) sind schon welche [von uns] zurückgekommen?; es gibt welche, die das tun; welche, **welcherart** ⟨indekl. interrogatives Adj.⟩: *wie geartet, von welcher Art, wie [auch immer] beschaffen:* w. Leute sind das?; es ist [mir] gleichgültig, w. seine Überlegungen waren; **welchergestalt** ⟨interrogatives Adj.; nur präd.⟩ (Papierdt.): *welcherart,* **welcherlei** ⟨indekl. interrogatives Adj.⟩: *nur attr.⟩* [↑-lei]: *welche Art von ..., welche [auch immer]:* w. Gründe er auch [immer] gehabt haben mag, er hätte es nicht tun sollen; **welcherweise** ⟨Interrogativadv.⟩ (selten): *auf welche Weise:* w. soll das geschehen?

Welf [vɛlf], der; -[e]s, -e od. das; -[e]s, -er [mhd., ahd. welf, wohl eigtl. = winselnder (junger Hund), lautm.]: Nebenf. von ↑Welpe.

welk [vɛlk] ⟨Adj.; nicht adv.⟩ [mhd. welc, ahd. welk]: *(von Pflanzen, von der Haut) nicht mehr frisch u. daher schlaff, faltig o. ä.:* -es Laub, -e Haut; die Blumen sind w.; der

Strauß ist schnell w. geworden; ⟨Abl.:⟩ **welken** ['vɛlkn̩] ⟨sw. V.; ist⟩ [mhd. welken, ahd. welkēn]: *welk werden:* die Rose welkt schon; Ü ihre Schönheit begann zu w.; **Welkheit,** die; -: *das Welksein.*
Well-: ∼**baum,** der (veraltet): Welle (5; z. B. am Mühlrad); ∼**blech,** das: *steifes, sehr tragfähiges gewelltes Blech:* ein Dach aus W., dazu: ∼**blechdach,** das, ∼**blechgarage,** die, ∼**blechhose,** die (ugs. scherzh.): 1. *Manchester-, Kordhose.* 2. *Harmonikahose;* ∼**fleisch,** das: ↑Wellfleisch; ∼**pappe,** die: *Pappe aus gewelltem Papier, das ein- od. beidseitig mit glatter Papierbahn beklebt ist.*
Wellchen ['vɛlçən], das; -s, -: ↑Welle (1); **Welle** ['vɛlə], die; -, -n [mhd. welle, ahd. wella, zu mhd. wellen, ahd. wellan = wälzen]: 1. ⟨Vkl. ↑Wellchen⟩ *der aus der Wasseroberfläche sich für kurze Zeit hervorwölbende Teil bei bewegtem Wasser; Woge:* hohe, schäumende -n; die -n gehen hoch; die -n rollen, schlagen, klatschen ans Ufer, brechen sich an den Klippen, branden gegen die Küste; der Kamm einer W.; das Boot treibt, schaukelt auf den -n; in den -n versinken, ertrinken; sich von den -n tragen lassen; von den -n fortgerissen, verschlungen werden; Ü eine W. von Wut stieg in ihm hoch; die -n [der Empörung, Begeisterung] gingen hoch *(es herrschte große Empörung, Begeisterung);* die -n [der Erregung] haben sich wieder geglättet. 2. a) *etw., was in großem Ausmaß bzw. in mehr od. weniger dichter Folge in Erscheinung tritt [u. sich ausbreitet, steigert]:* etw. löst eine W. von Protesten, Streiks aus; Düsenbomber flogen in vier -n Angriffe gegen die Industriegebiete des Landes; ***grüne W.** (zeitlich in der Weise abgestimmte Einstellung der Verkehrsampeln auf einer Strecke, daß ein Autofahrer bei entsprechend eingehaltener Geschwindigkeit nicht an den Ampeln zu halten braucht, weil er immer grünes Licht hat);* der bei 70 km/h; [**seine**] -n schlagen *([seine] Auswirkungen haben; Erregung, Aufsehen verursachen);* **hohe -n schlagen** *(allgemein große Erregung auslösen);* b) *etw., was plötzlich u. in größerem Ausmaß aktuell ist:* die neue W. in der Mode betont das Weibliche; die weiche W. (ugs.; *sich ausbreitende u. allgemein vorherrschende Nachgiebigkeit, Konzilianz, z. B. in der Politik, im Strafvollzug).* 3. a) *wellige Stelle des [Kopf]haars:* sich -n legen lassen; b) *kleine, ziemlich flache, wellenförmige [Boden]erhebung:* -n im Gelände, im Teppich [boden]. 4. a) (Physik) *Schwingung, die sich fortpflanzt:* elektromagnetische -n; kurze, lange -n *(mit kleiner, großer Wellenlänge);* die -n des Lichtes, Schalls; b) (Rundfunk, Frequenz: Radio X sendet ab morgen auf einer anderen W. 5. (Technik) *stabförmiges Maschinenteil zur Übertragung von Drehbewegungen:* die W. treiben, das Schwungrad sitzt auf einer W. 6. (Turnen) svw. ↑Umschwung (2). 7. (landsch.) *Bündel (z. B. von Reisig, Holz, Stroh);* **wellen** ['vɛlən] ⟨sw. V.; hat⟩: 1. *wellig formen:* Blech w.; sich das Haar w. lassen; gewelltes Haar. 2. ⟨w. + sich⟩ a) *nicht (wie gewünscht) glatt liegen, sondern wellenförmige Erhebungen aufweisen:* der Teppich hat sich gewellt; b) *wellige Form zeigen:* ihr Haar wellt sich; gewelltes Gelände.
wellen-, Wellen-: ∼**artig** ⟨Adj.; o. Steig.⟩; ∼**bad,** das: *Schwimmbad mit künstlich erzeugtem Wellengang;* ∼**band,** das ⟨Pl. ...bänder⟩: vgl. Frequenzband; ∼**bereich,** der: vgl. Frequenzbereich; ∼**berg,** der: *höchster Teil einer Welle* (Ggs.: ∼tal); ∼**bewegung,** die; ∼**bildung,** die; ∼**brecher,** der: 1. *dem Uferschutz dienende Anlage (Damm o. ä.), die anlaufende Wellen brechen soll.* 2. (Schiffbau) *auf dem Vordeck von Schiffen angebrachtes, V-förmig gewinkeltes Stahlblech, das überkommende Wellen brechen u. seitlich ablenken soll.* 3. (ugs., bes. nordd.) *Schnaps;* ∼**förmig** ⟨Adj.; o. Steig.⟩; ∼**furche,** die (Geol.): vgl. Rippeln; ∼**gang,** der ⟨o. Pl.⟩: *mehr od. weniger starke Wellenbewegung (bei größeren Gewässern, Flüssen):* starker Wellengang; ∼**kamm,** der: *höchster Teil des Wellenberges;* ∼**länge,** die: 1. (Physik) *räumlicher Abstand zweier aufeinanderfolgender Orte gleicher Phase, wie er bei einer Welle (4 a) gemessen werden kann:* große W. 2. (ugs.) *Art, zu denken u. zu fühlen:* die gleiche W. haben/auf der gleichen W. liegen; ∼**linie,** die: *wellenförmige Linie;* ∼**reiten,** das; -s (Sport): svw. ↑Surfing (1); ∼**reiter,** der: vgl. ∼reiten; ∼**rippeln** ⟨Pl.⟩: svw. ↑Rippeln; ∼**salat,** der ⟨o. Pl.⟩ (ugs.): *Durcheinander, Nebeneinander sich gegenseitig störender [Mittelwellen] sender, die auf [fast] gleicher Welle senden;* ∼**schlag,** der: *Rhythmus der Wellenbewegung u. ihrer Geräusche;* ∼**schliff,** der: *welliger ¹Schliff*

(2 b); ∼**sittich,** der: *gelbgrüner Sittich mit wellenförmiger dunkler Zeichnung an der Oberseite, der als Stubenvogel beliebt ist;* ∼**skala,** die: die W. eines Radios; ∼**strahlen** ⟨Pl.⟩ (Physik): *Strahlen, bei denen die Energie in Form von Wellen* (4 a) *transportiert wird* (Ggs.: Korpuskularstrahlen, Teilchenstrahlen), ∼**strahlung,** die: vgl. ∼strahlen; ∼**tal,** das: *tiefste Stelle zwischen zwei Wellen* (Ggs.: ∼berg); ∼**theorie,** die ⟨o. Pl.⟩: 1. (Physik früher) *Undulationstheorie.* 2. (Sprachw.) *Theorie, nach der sich sprachliche Veränderungen von einem Mittelpunkt aus in Form einer Wellenbewegung nach allen Seiten hin gleichmäßig ausbreiten;* ∼**tunnel,** der: 1. (Schiffbau) *tunnelähnlicher Gang, in dem sich die Schiffspropeller antreibende Welle* (5) *befindet.* 2. *Kardantunnel;* ∼**zug,** der (Physik): *Linie des (wellenförmigen) Verlaufs einer Welle* (4 a).
Weller ['vɛlɐ], der; -s, ⟨Sorten:⟩ - [zu ↑wellern] (Fachspr.): *mit kurzgeschnittenem Stroh u. a. vermischter Lehm, insbes. zum Ausfüllen von Fachwerk;* **wellern** ['vɛlɐn] ⟨sw. V.; hat⟩ [Intensivbildung zu ↑wellen (1), urspr. vom Formen einer zähen Masse] (Fachspr.): 1. *Weller herstellen.* 2. *(Fachwerk) mit Weller ausfüllen;* **Wellerwand,** die; -, -wände: *Wand aus Fachwerk, das mit Weller ausgefüllt ist;* **Wellfleisch** ['vɛl-], das; -[e]s [zu wellen, Nebenf. von ↑¹wallen (1 a)]: *gekochtes Bauchfleisch von frisch geschlachteten Schweinen; Kesselfleisch;* **wellig** ['vɛlɪç] ⟨Adj.⟩: *in Wellen verlaufend, wellenförmig:* -es Haar, Gelände; die Pappe ist w. geworden; ⟨Abl.:⟩ **Welligkeit,** die; -; **Welliné** [vɛli'neː], der; -[s], ⟨Sorten:⟩ - [Kunstwort zu ↑Welle]: *angerauhter Wollstoff mit wellenartig gemusterter Oberfläche.*
Wellingtonia [vɛlɪŋ'toːnja], die; -, ...ien [..jən; nach dem Herzog von Wellington (1769–1852)]: svw. ↑Sequoia.
Wellung ['vɛlʊŋ], die; -, -en (selten): 1. *wellige Form.* 2. *wellige Stelle.*
Welpe ['vɛlpə], der; -n, -n [aus dem Niederd. < mniederd. welp, (m)niederd. Form von ↑Welf]: *Junges bei Hunden, Wölfen, Füchsen.*
Wels [vɛls], der; -es, -e [spätmhd. wels, verw. mit ↑Wal]: *in Binnengewässern lebender, schuppenloser großer [Speise]fisch mit Barteln.*
welsch [vɛlʃ] ⟨Adj.; o. Steig.⟩ [mhd. welsch, walhisch, ahd. wal(a)hisc = romanisch, urspr. bez. auf den kelt. Stamm der Volcae]: 1. (schweiz.) *zum französisch sprechenden Teil der Schweiz gehörend; welschschweizerisch.* 2. a) (veraltet) *romanisch, bes. französisch, italienisch;* b) (veraltend abwertend) *fremdländisch, bes. romanisch, südländisch:* -e Sitten.
welsch-, Welsch-: ∼**kohl,** der ⟨o. Pl.⟩ = *welscher Kohl* (landsch.): *Wirsing;* ∼**korn,** das ⟨o. Pl.⟩ (landsch.): *Mais;* ∼**kraut,** das ⟨o. Pl.⟩: vgl. ∼kohl; ∼**land,** das ⟨o. Pl.⟩: 1. (schweiz.) *französische Schweiz.* 2. (veraltet) *Italien (od. Frankreich);* ∼**schweizer,** der (schweiz.): *Schweizer mit französischer Muttersprache;* ∼**schweizerin,** die; -, -nen: w. Form zu ↑∼schweizer; ∼**schweizerisch** ⟨Adj.; o. Steig.⟩
welschen ['vɛlʃn̩] ⟨sw. V.; hat⟩ (veraltet): 1. *welsch* (2 b), *unverständlich reden.* 2. *viele entbehrliche Fremdwörter gebrauchen.*
Welsh rabbit ['vɛlʃ 'ræbɪt]; engl. Welsh rabbit, eigtl. = welsches Kaninchen, viell. nach der Form], **Welsh rarebit** ['vɛlʃ 'reːbɪt], der; - -, - -s [engl. Welsh rarebit, 2. Bestandteil wohl volksetym. Umdeutung von: rabbit = Kaninchen, zu: rare bit = Leckerbissen]: *mit [geschmolzenem] Käse belegte, überbackene Weißbrotscheibe.*
Welt [vɛlt], die; -, -en [mhd. we(r)lt, ahd. weralt, eigtl. = Menschenalter, -zeit]: 1. ⟨o. Pl.⟩ *Erde, Lebensraum des Menschen:* die große, weite W.; die W. erobern, beherrschen wollen; Ü *(viel von der Welt)* gesehen haben; diese Briefmarke wird nur zweimal auf der W.; allein auf der W. sein *(keine Angehörigen, Freunde haben; allein, einsam sein);* er ist viel in der W. herumgekommen; der ganzen W. bekannt sein; eine Reise um die W.; etwas von der W. gesehen haben; nicht um die W. *(um keinen Preis)* gebe ich das her; R die W. ist klein/ist die W. ein Dorf *(scherzh.; ↑Dorf 1);* hier ist die W. [wie] mit Brettern vernagelt (ugs.; ↑Brett 1); deswegen/davon geht die W. nicht unter (ugs.; *das ist nicht so schlimm, nicht so tragisch);* die W. kann mich nichts zurückhalten; ***die Alte W.** (Europa;* eigtl. = die vor der Entdeckung Amerikas bekannte Welt); **die Neue Welt** *(Amerika;* eigtl. = die neuentdeckte Welt); **die dritte W.** (Politik, Wirtsch.: *die blockfreien, die Entwicklungsländer);* **die vierte W.** (Politik, Wirtsch.: *die ärmsten Entwicklungsländer);* **nicht die**

W. sein (ugs.; *nicht viel Geld sein, nicht viel ausmachen*); **nicht die W. kosten** (ugs.; *nicht viel kosten*); **auf die W. kommen** *(geboren werden)*; **auf der W. sein** *(geboren sein u. leben)*: damals war er schon auf der W.; **etw. mit auf die W. bringen** *(mit etw. geboren werden)*: eine Veranlagung mit auf die W. bringen; **aus aller W.** *(von überall her)*: Nachrichten aus aller W.; **nicht aus der W. sein** (ugs.; *nicht entfernt, nicht abgelegen sein od. wohnen*); **in aller W.** *(überall [in der Welt])*: in aller W. bekannt sein; **in alle W.** *(überall hin)*. **2.** ⟨o. Pl.⟩ **a)** *Gesamtheit der Menschen:* die ganze W. horchte auf, hielt den Atem an; die ganze W. (ugs. übertreibend; *alles*) um sich herum vergessen; die halbe W. hat (ugs. übertreibend; *sehr viele haben*) nach dir gefragt; vor der W. *(vor der Öffentlichkeit)*: in den Augen der W. *(in den Augen seiner Mitmenschen)* ein Verbrecher sein; R die W. ist *(die Menschen sind)* schlecht; nobel/vornehm geht die W. zugrunde (ugs. spött.; Ausspruch bei großer Verschwendung); so etwas hat die W. noch nicht gesehen/erlebt! (ugs.; *so etwas ist noch nicht dagewesen!; unerhört!; erstaunlich!*); ich könnte [vor Freude] die ganze W. umarmen!; **alle W.* (ugs.; *jedermann*): alle W. weiß es; sich vor aller W. *(vor allen, öffentlich)* blamieren; **b)** ⟨mit adj. Attr.⟩ (geh., veraltend) *größere Gruppe von Menschen, Lebewesen, die durch bestimmte Gemeinsamkeiten verbunden sind, bes. gesellschaftliche Schicht, Gruppe:* die gelehrte W.; die vornehme W. *(die Vornehmen);* die weibliche W. *(die Frauen);* die gefiederte W. *(die Vogelwelt).* **3.** ⟨o. Pl.⟩ *(gesamtes) Leben, Dasein, (gesamte) Verhältnisse [auf der Erde]:* die W. von morgen; die W. verändern; das ist der Lauf der W.; aus der W. gehen/scheiden (geh. verhüll.; *sterben, insbes. sich das Leben nehmen);* sich in der W. zurechtfinden; mit offenen Augen durch die W. gehen; mit sich und der W. zufrieden sein; [das ist] [eine] verkehrte W. *(Verkehrung der normalen Verhältnisse, des normalen Laufs der Dinge);* das Dümmste, Beste in der W. (ugs.; *überhaupt);* um nichts in der W./nicht um alles in der W. *(um keinen Preis, auf keinen Fall)* würde ich das hergeben; **die W. nicht mehr verstehen (nicht verstehen, daß so etwas geschehen bzw. daß es so etwas geben kann;* nach einer Stelle in F. Hebbels „Maria Magdalena"); **aus der W. schaffen** *(bereinigen, endgültig beseitigen);* **sich durch die W. schlagen** (↑Leben 2 a); **in die W. setzen** (1. salopp; *gebären:* Kinder in die W. setzen. 2. ugs.; *in Umlauf bringen:* ein Gerücht in die W. setzen); **um alles in der W.** (ugs.; *um Gottes willen);* **in aller W.** (ugs.; in Fragesätzen zum Ausdruck der Verwunderung, der Beunruhigung, des Unwillens; *... denn überhaupt):* wie in aller W. war das [nur] möglich?); **nicht von dieser W. sein** (geh.; *dem Jenseits, der jenseitigen, himmlischen, übernatürlichen Welt angehören;* nach Joh. 8, 23); **zur W. kommen** *(geboren werden);* **zur W. bringen** *(gebären):* ein Kind zur W. bringen. **4.** *in sich geschlossener [Lebens]bereich:* die geistige W. [dieses Autors]; die religiöse W. [des Islams]; die W. des Zirkus, der Arbeit, des Kindes; eine völlig neue W. tat sich ihm auf; Bücher sind seine W. *(sein Lebensinhalt).* **5. a)** ⟨o. Pl.⟩ *Weltall, Universum:* die Entstehung der W.; **b)** *Stern-, Planetensystem:* ferne -en; Ü es liegen zwischen uns, trennen uns (übertreibend; *wir haben nichts gemeinsam; wir denken, fühlen, leben ganz verschieden).*

welt-, Welt- (vgl. auch: welten-, Welten-): **~abgeschieden** ⟨Adj.; nicht adv.⟩: *von der Welt u. ihrem Getriebe abgeschieden, weit entfernt:* ein -es Dorf, dazu: **~abgeschiedenheit,** die; **~abgewandt** ⟨Adj.; -er, -este; nicht adv.⟩: *von der Welt, vom Leben abgewandt:* ein -er Gelehrter, dazu: **~abgewandtheit,** die; -; **~all,** das: *der Weltraum u. die Gesamtheit der darin existierenden materiellen Dinge, Systeme; Kosmos, Universum;* **~alter,** das: *Epoche in der Geschichte des Universums; Äon;* **~anschaulich** ⟨Adj.; o. Steig.; nicht präd.⟩: *weltanschauung betreffend; ideologisch:* jmds. -e Einstellung; **~anschauung,** die: *Gesamtheit von Anschauungen, die die Welt u. die Stellung des Menschen in der Welt betreffen:* eine idealistische W.; **~atlas,** der: *Atlas, der alle Teile der Welt umfaßt,* **~auffassung,** die: vgl. ~bild; **~ausstellung,** die: *internationale Ausstellung, die einen Überblick über den Stand in Technik u. Kultur auf der Welt geben soll;* **~auswahl,** die (Ballspiele, bes. Fußball): *internationale Auswahl[mannschaft];* **~bedarf,** der: der W. an Rohstoffen; dazu: **~bedeutung,** die ⟨o. Pl.⟩: *Bedeutung für die ganze Welt:* etw. erlangt W.; **~bekannt** ⟨Adj.; o. Steig.; nicht adv.⟩: *in der ganzen Welt bekannt:* ein -er Künstler, Betrieb;

~berühmt ⟨Adj.; o. Steig.; nicht adv.⟩: *in der ganzen Welt berühmt,* dazu: **~berühmtheit,** die: **1.** ⟨o. Pl.⟩ *Berühmtheit in der ganzen Welt.* **2.** *weltberühmte Person;* **~best...** ⟨Adj.; o. Steig.; nur attr.⟩: *am besten in der Welt (bes. was [sportliche] Leistung betrifft):* die -en Sprinter; ⟨subst.:⟩ der Weltbeste im Maschinenschreiben; **~bestleistung,** die (Sport): *beste Leistung, die in der ganzen Welt Bestleistung ist;* **~bestzeit,** die: vgl. ~bestleistung: W. schwimmen, laufen; **~bevölkerung,** die ⟨o. Pl.⟩; **~bewegend** ⟨Adj.; Steig. selten⟩: *für die Welt, die Menschen von Bedeutung, sie bewegend:* eine -e Idee; die Sache ist nicht w. (ugs. spött.; *nicht außergewöhnlich);* **~bewegung,** die: *über die ganze Welt verbreitete Bewegung* (3); **~bild,** das: *umfassendes Bild, umfassende Vorstellung, Auffassung von der Welt [auf Grund wissenschaftlicher bzw. philosophischer Erkenntnisse]:* das moderne, das marxistische W.; das W. Thomas Manns, der Antike; **~brand,** der (geh.): *weltweite durch einen Weltkrieg verursachte Katastrophe;* **~bummler,** der: ↑Weltenbummler; **~bürger,** der: *der Mensch als Bürger der Erde u. nicht als Glied nur eines bestimmten Volkes od. Staates, womit sich Vorstellungen von Toleranz, Freiheit u. Gleichheit verbinden; Kosmopolit* (1 a), dazu: **~bürgerlich** ⟨Adj.⟩: *kosmopolitisch,* **~bürgertum,** das: *Eigenschaft, Wesen des Weltbürgerseins; Kosmopolitismus;* **~cup,** der (Sport): vgl. Europacup, -pokal; **~dame,** die: vgl. ~mann; **~eislehre,** die ⟨o. Pl.⟩: svw. ↑Glazialkosmogonie; **~elf,** die: vgl. ~auswahl; **~elite,** die (bes. Sport): die W. der Skispringer; **~ende,** das: **1.** (scherzh.) vgl. Ende (1 a). **2.** *Ende* (1 b) *der Welt;* **~entlegen** ⟨Adj.; nicht adv.⟩: vgl. ~abgeschieden; **~entrückt** ⟨Adj.⟩ (geh.): *(mit seinen Gedanken, mit seinem Bewußtsein) der Welt entrückt:* w. einer Musik lauschen; **~ereignis,** das: *für die gesamte Welt bedeutendes, wichtiges, interessantes Ereignis;* **~erfahren** ⟨Adj.⟩: *weit in der Welt herumgekommen u. Lebenserfahrung, -klugheit besitzend;* **~erfahrung,** die: vgl. ~erfahren; **~erfolg,** der: *großer Erfolg in der gesamten Welt:* sein Buch wurde ein W.; **~erschütternd** ⟨Adj.; Steig. selten⟩: *die Menschen, die Welt erschütternd, bewegend:* -e Ereignisse; die Sache ist nicht w. (ugs. spött.); **~esche,** die ⟨o. Pl.⟩ (nord. Myth.): *riesige Esche, die Ursprung u. Achse der Welt ist; Yggdrazil;* **~fern** ⟨Adj.⟩ (geh.): svw. ↑abgewandt; **~flucht,** die ⟨o. Pl.⟩: *Flucht vor der Welt u. ihrem Getriebe; Abkehr, Sichzurückziehen von der Welt;* **~format,** das ⟨o. Pl.⟩: svw. ↑~bedeutung, **~rang;** **~fremd** ⟨Adj.⟩: *wirklichkeits-, lebensfremd:* ein -er Mensch, Idealist; ihr Mann ist sehr w., dazu: **~fremdheit,** die ⟨o. Pl.⟩; **~friede,** der (älter, geh.): vgl. ~frieden; **~frieden,** der: *Frieden zwischen den Völkern der Welt;* **~gebäude,** das ⟨o. Pl.⟩ (geh.): *das Weltall (in seinem Gefüge);* **~gefühl,** das: *Gefühl, mit dem die Welt erlebt wird:* die Jugend mit ihrem neuen W.; **~gegend,** die; **~geist,** der ⟨o. Pl.⟩ (Philos.): *die Weltgeschichte steuernde geistähnliches Bewußtsein, das der Welt zugeschrieben wird;* **~geistliche,** der (kath. Kirche): *Geistlicher, der nicht Mitglied eines Mönchsordens ist; Laienpriester,* dazu: **~geistlichkeit,** die; **~geltung,** die: *weltweite Geltung, Bedeutung, Wertschätzung:* Literaturwerke, die W. [erlangt] haben; **~gericht,** das ⟨o. Pl.⟩ (Rel.): *das Jüngste Gericht;* **~geschehen,** das: *[gesamtes] Geschehen in der Welt;* **~geschichte,** die ⟨o. Pl.⟩: **1.** *das Weltgeschehen umfassende Geschichte; Universalgeschichte:* R da hört [sich] doch die W. auf (ugs.; *das ist unerhört)!* **2.** **in der W.* (ugs. scherzh.; *in der Welt [herum], überall [herum]):* in der W. herumreisen, -wandern, zu 1: **~geschichtlich** ⟨Adj.; o. Steig.; nicht präd.⟩; **~getriebe,** das ⟨o. Pl.⟩: *Getriebe [auf] der Welt;* **~getümmel,** das (geh.): vgl. ~getriebe; **~gewandt** ⟨Adj.⟩: *gewandt im Auftreten u. Umgang,* dazu: **~gewandtheit,** die ⟨o. Pl.⟩; **~gewissen,** das ⟨o. Pl.⟩: *Gewissen der Menschheit, der Welt:* an das W. appellieren; **~handel,** der ⟨o. Pl.⟩: *Handel zwischen den Ländern der Welt,* dazu: **~handelsplatz,** der: Hamburg ist ein bedeutender W.; **~herrschaft,** der ⟨o. Pl.⟩: *Herrschaft über die Welt:* nach der W. streben; **~hilfssprache,** die: *künstlich geschaffene, zum internationalen Gebrauch bestimmte Sprache;* **~historie,** die: vgl. ~geschichte (1); **~historisch** ⟨Adj.; o. Steig.⟩: svw. ↑~geschichtlich; **~jahresbestleistung,** die (Sport): *beste in dem betreffenden Jahr auf der Welt erzielte Leistung;* **~jahresbestzeit,** die (Sport): vgl. ~jahresbestleistung; **~karte,** die: vgl. ~atlas; **~kenntnis,** die ⟨o. Pl.⟩: *Kenntnis der Welt, des Lebens, des Verhaltens der Menschen;* **~kind,** das (geh.): *die (diesseitige) Welt bejahender u. genießender Mensch; lebensnaher, lebensfroher Mensch;*

~klasse, die (bes. Sport): **1.** *weltweit höchste Klasse, Quali-tät:* diese Sportler sind W.; dieses Produkt ist W. **2.** *Gesamt-heit von Personen, bes. Sportlern, die Weltklasse (1) sind:* zur W. gehören, dazu: ~**klassespieler,** der (Sport); ~**klug** ⟨Adj.; o. Steig.⟩: *lebensklug u. welterfahren,* dazu: ~**klug-heit,** die ⟨o. Pl.⟩; ~**konferenz,** die: *Konferenz mit Teilneh-mern aus vielen Ländern der Welt;* ~**kongreß,** der: vgl. ~konferenz; ~**körper,** der (selten): *Himmelskörper;* ~**krieg,** der: *Krieg, an dem viele Länder der Welt, bes. die Großmäch-te beteiligt sind:* der erste, der zweite W.; ~**kugel,** die (seltener): *Erdkugel;* ~**kundig** ⟨Adj.⟩ (geh.): **1.** svw. ↑~erfah-ren. **2.** **w.* **werden** *(in der Welt bekannt werden):* etw. wird w.; ~**lage,** die ⟨o. Pl.⟩: *allgemeine (insbes. politische) Lage in der Welt;* ~**lauf,** der (selten): *Geschehen, allgemeine Entwicklung in der Welt;* ~**läufig** ⟨Adj.⟩ (geh.): svw. ↑~ge-wandt, dazu: ~**läufigkeit,** die; ~**literatur,** die ⟨o. Pl.⟩: *Ge-samtheit der hervorragendsten Werke der Nationalliteratu-ren aller Völker u. Zeiten;* ~**macht,** die: *Großmacht mit weltweitem Einflußbereich;* ~**mann,** der ⟨Pl.: -männer⟩: *Mann von Welt, weltgewandter u. welterfahrener Mann [der Überlegenheit ausstrahlt],* dazu: ~**männisch** ⟨Adj.⟩: *in der Art eines Weltmannes:* -es Auftreten; sehr w. wirken; ~**marke,** die: *weltweit verbreitete Marke* (2 a); ~**markt,** der (Wirtsch.): *Markt* (3 a) *für Handelsgüter, der sich aus der Wechselwirkung der nationalen Märkte im Rahmen der Weltwirtschaft ergibt,* dazu: ~**marktpreis,** der; ~**maßstab,** der ⟨o. Pl.⟩ (DDR Wirtsch.): **1.** *durch Spitzenleistungen festgelegter, für die ganze Welt geltender Maßstab:* den W. mitbestimmen. **2.** **im W. (in der ganzen Welt, im Rahmen des Weltgeschehens überall):* diese Entwicklung vollzieht sich im W.; ~**meer,** das: svw. ↑Ozean; ~**meinung,** die: *Meinung der Weltöffentlichkeit;* ~**meister,** der: *Sieger in einer Weltmeisterschaft:* der w. Form zu ↑~meister; ~**meisterschaft,** die: **1.** *periodisch stattfindender Wettkampf, bei dem der weltbeste Sportler, die weltbeste Mannschaft in einer Disziplin ermittelt u. mit dem Titel „Weltmeister" ausgezeichnet wird:* die W. im Fußball aus-tragen, gewinnen. **2.** *Sieg u. Titelgewinn in der Weltmeister-schaft* (1): um die W. spielen, kämpfen; ~**meistertitel,** der: den W. gewinnen; ~**mensch,** der: vgl. ~kind; ~**nah** ⟨Adj.; o. Steig.⟩: *lebensnah u. weltoffen;* ~**niveau,** das (DDR, bes. Wirtsch.): *[Leistungs]niveau, das der internationalen Spitzenqualität, der Stufe der internationalen Spitzenleistun-gen entspricht;* ~**offen** ⟨Adj.⟩: **1.** *offen, aufgeschlossen für Leben u. Welt:* ein -er Mensch. **2.** ⟨attr.⟩ (seltener) *für alle Welt offen[stehend], zugänglich:* eine Stadt des -en Handels, dazu: ~**offenheit,** die; ~**öffentlichkeit,** die: *die Öffentlichkeit* (1) *[in] der ganzen Welt;* ~**ordnung,** die: *die göttliche W.;* ~**organisation,** die: *viele Länder der Welt umfassende, internationale Organisation;* ~**politik,** die: *Poli-tik im weltweiten Rahmen, internationale Politik;* ~**politisch** ⟨Adj.; o.. Steig.; nicht präd.⟩; ~**presse,** die ⟨o. Pl.⟩: *interna-tionale Presse* (2); ~**priester,** der: svw. ↑~geistlich(er); ~**rang,** der: *weltweit hoher Rang* (2); *Weltbedeutung:* ein Wissen-schaftler von W.; ~**raum,** der ⟨o. Pl.⟩: *Raum des Weltalls [außerhalb der Erdatmosphäre]:* in den W. vorstoßen, dazu: ~**raumfahrer,** der: *Raumfahrer, Astronaut, Kosmonaut,* ~**raumfahrt,** die: *Raumfahrt,* ~**raumfahrzeug,** das: *Raum-fahrzeug,* ~**raumflug,** der: *Raumflug,* ~**raumforscher,** der: *jmd., der Weltraumforschung betreibt,* ~**raumforschung,** die: *Raumforschung* (1), ~**raumkapsel,** die: *Raumkapsel,* ~**raumpilot,** der: *Raumpilot, -fahrer,* ~**raumrakete,** die: ~**raumrecht,** das: *den Weltraum betreffendes Völkerrecht,* ~**raumschiff,** das: *Raumschiff,* ~**raumsonde,** der: *Raumson-de,* ~**raumstation,** die: *Raumstation;* ~**reich,** das: *große Teile der Welt umfassendes Reich:* das römische W.; ~**reise,** die: *Reise um die Welt;* ~**reisende,** der u. die: *jmd., der eine Weltreise macht;* ~**rekord,** der: *offiziell als höchste Leistung der Welt anerkannter Rekord,* dazu: ~**rekordhal-ter,** der, ~**rekordinhaber,** der, ~**rekordler,** der, ~**rekord-mann,** der ⟨Pl. -männer u. -leute⟩; ~**religion,** die: *in weiten Teilen der Welt verbreitete Religion;* ~**revolution,** die (kom-munist.): *revolutionäre Umgestaltung der Welt, die zur Ver-wirklichung des Sozialismus führen soll,* dazu: ~**revolutionär** ⟨Adj.; o. Steig.⟩; ~**ruf,** der ⟨o. Pl.⟩: *guter Ruf in der ganzen Welt, insbes. wegen guter Qualität bzw. hervorragender Lei-stungen:* diese Erzeugnisse haben W.; ~**ruhm,** der ⟨o. Pl.⟩; ~**ruf;** ~**schmerz,** der ⟨o. Pl.⟩ (bildungsspr.): *die seelische Grundhaltung, -stimmung prägender Schmerz als Traurig-keit, Leiden an der Welt in ihrer Unzulänglichkeit im Hin-*

blick auf eigene Wünsche, Erwartungen, dazu: ~**schmerzlich** ⟨Adj.⟩; ~**schöpfer,** der: ¹*Schöpfer* (b) *der Welt;* ~**seele,** die ⟨o. Pl.⟩ (Philos.): *seelenähnliches Prinzip der Welt;* ~**sensation,** die: *Sensation für die gesamte Welt:* es war eine W.; ~**sprache,** die: *international bedeutende, im interna-tionalen Verkehr gebrauchte Sprache;* ~**stadt,** die: *Groß-stadt, bes. Millionenstadt, mit internationalem Erschei-nungsbild,* dazu: ~**städtisch** ⟨Adj.⟩; ~**star,** der: *weltbekann-ter Star;* ~**teil,** der (seltener): *Erdteil;* ~**theater,** das (bes. Literatur.): *die Welt, aufgefaßt als ein Theater, auf dem die Menschen [vor Gott] ihre Rollen spielen;* ~**umfassend** ⟨Adj.; o. Steig.; nicht adv.⟩: vgl. ~umspannend; ~**umseg[el]-lung,** die: *das Umsegeln der Welt;* ~**umsegler,** der; ~**umspan-nend** ⟨Adj.; o. Steig.; nicht adv.⟩: *die gesamte Welt umspan-nend; global* (1): ein -es Spionagenetz; ~**untergang,** der: *(zu erwartender) Untergang, Ende dieser Welt,* dazu: ~**un-tergangsstimmung,** die (übertreibend.): *düstere Stimmung [wie] vor einer Katastrophe;* ~**uraufführung,** die; ~**verän-dernd** ⟨Adj.; o. Steig.; nicht adv.⟩: -e Ideen; ~**verbesserer,** der (spött.): *jmd., der glaubt, nach seinen Vorstellungen könne die Welt bzw. vieles in der Welt verbessert werden;* ~**vergessen** ⟨Adj.⟩ (geh.): svw. ↑~verloren, dazu: ~**verges-senheit,** die; ~**verloren** ⟨Adj.⟩: **1.** (geh.) *weltentrückt, traum-versunken.* **2.** *weit entfernt vom Getriebe der Welt, einsam [gelegen];* ~**vernunft,** die ⟨o. Pl.⟩ (Philos.): vgl. ~geist; ~**vorrat,** der: der W. an Erdöl; ~**weisheit,** die ⟨o. Pl.⟩ (Philos. veraltet): *Philosophie;* ~**weit** ⟨Adj.; o. Steig.; nicht präd.⟩: *die ganze Welt umfassend, in der ganzen Welt:* -e Bedeutung haben; etw. nimmt w. zu; ~**wirtschaft,** die: *internationale Wirtschaft,* dazu: ~**wirtschaftlich** ⟨Adj.; o. Steig.; nicht adv.⟩, ~**wirtschaftskrise,** die; ~**wunder,** das ⟨meist Pl.⟩ (ugs.): *etw. ganz Außergewöhnliches, Besonderes, noch nicht Dagewesenes:* jmdn., etw. bestaunen wie ein W.; **die Sieben W. (sieben außergewöhnliche Bau- u. Kunst-werke des Altertums);* ~**zeit,** die ⟨o. Pl.⟩: *die zum nullten Längengrad (Meridian von Greenwich) gehörende (Uhr)-zeit, die die Basis der Zonenzeiten bildet;* Abk.: WZ, dazu: ~**zeituhr,** die: *Uhr, auf der neben der Ortszeit des Standorts die Uhrzeiten der verschiedenen Zeitzonen der Welt abgele-sen werden können;* ~**zugewandt** ⟨Adj.⟩: -er, -este; nicht adv.⟩: *der Welt, dem Leben zugewandt.*

welten-, Welten- (vgl. auch: welt-, Welt-): ~**brand,** der (sel-ten): ↑Weltbrand; ~**bummler,** der: *jmd., der (bes. als Tou-rist) in der Welt herumreist; Globetrotter;* ~**fern** ⟨Adj.; o. Steig.⟩ (geh.): *sehr fern:* w. von der Heimat; ~**raum,** der (dichter.): *Weltraum;* ~**umspannend** ⟨Adj.; o. Steig.; nicht adv.⟩ (dichter.): -e Gedanken; ~**weit** ⟨Adj.; o. Steig.⟩ (geh.): *sehr weit:* w. getrennt sein; ~**wende,** die (geh.): *grundlegende Wende, einschneidende Veränderung, bes. in den gesellschaftlichen Verhältnissen der Welt.*

Welter ['veltɐ], das; -s (Sport Jargon): kurz für ↑Welterge-wicht; **Weltergewicht,** das; -[e]s, -e [nach engl. welter-weight, aus: welter = Mensch von großem Gewicht (H. u.) u. weight = Gewicht] (Boxen, Judo, Ringen): **1.** ⟨o. Pl.⟩ *Körpergewichtsklasse (z. T. zwischen Mittelgewicht u. Leichtgewicht).* **2.** svw. ↑Weltergewichtler; **Weltergewicht-ler** [-gəviçtlɐ], der; -s, - (Boxen, Judo, Ringen): *Sportler der Körpergewichtsklasse Weltergewicht.*

weltlich ['vɛltlıç] ⟨Adj.⟩ [mhd. wereltlich, ahd. weraltlīh]: **1.** *der (diesseitigen, irdischen) Welt angehörend, eigentüm-lich; irdisch, sinnlich:* -e Freuden, Genüsse. **2.** ⟨o. Steig.; meist attr.⟩ *weit geistlich, nicht kirchlich:* sakrale und -e (*profane* 1) *Bauwerke; geistliche und -e Fürsten,* dazu: **Weltlichkeit,** die; -.

wem [ve:m]: Dativ Sg. von ↑wer; ⟨Zus.:⟩ **Wemfall,** der (Sprachw.): svw. ↑Dativ; **wen** [ve:n]: Akk. Sg. von ↑wer.

Wende ['vɛndə], die; -, -n [mhd. wende, ahd. wendī, zu ↑wenden]: **1.** *einschneidende Veränderung, plötzlicher Wan-del in der Richtung eines Geschehens od. einer Entwicklung:* die entscheidende W. in seinem Leben; eine W. zeichnete sich ab, bahnte sich an, trat ein; die W. zum Guten, zum Schlechten. **2.** **an der/um die W. ... (in der Zeit des Übergangs vom ...):* an der W. des 15. Jahrhunderts, [vom 15.] zum 16. Jahrhundert. **3. a)** (Schwimmen) *das Wenden* (2 b): eine gekonnte W.; die W. trainieren; **b)** (Seemannsspr.) *das Wenden* (2 c): klar zur W.! (Kommando beim Wenden); **c)** (Turnen) *Sprung, bei dem die Vorderseite des Körpers dem Gerät zugewandt ist:* die W. am Pferd; **d)** (Eiskunstlauf) *Figur, bei der ein Bogen auf der gleichen Kante vorwärts u. rückwärts ausgeführt wird.* **4.** (Sport)

Stelle, an der die Richtung um 180° geändert wird; Wendepunkt (2): die Spitzengruppe hat die W. erreicht; an der W. lag die holländische Schwimmerin noch knapp vorn. **Wende-:** ~**hals,** der: *kleinerer, auf der Oberseite graubrauner, auf der Unterseite weißlicher u. gelblicher Specht, der, bes. bei Gefahr, charakteristische Dreh- u. Pendelbewegungen mit dem Kopf macht;* ~**hammer,** der [nach der Ansicht, die sich von oben als Hammerstiel mit Hammerkopf darstellt]: *Wendeplatz am Ende einer Sackgasse;* ~**jacke,** die (Mode): *Jacke, die man wenden u. von beiden Seiten tragen kann;* vgl. [2]*Reversible;* ~**kreis,** der [1: LÜ von griech. tropikòs kýklos]: **1.** (Geogr.) *nördlichster bzw. südlichster Breitenkreis, über dem die Sonne zur Zeit der Sonnenwende gerade noch im Zenit steht;* vgl. [2]*Tropen.* **2.** (Technik) *Kreis, den die äußeren Räder eines mit stärkstem Einschlag des Lenkrades drehenden Fahrzeugs beschreiben.* **3.** (selten) *runder Wendeplatz;* ~**manöver,** das: *Manöver* (2), *mit dem ein Fahrzeug, Schiff o. ä. gewendet wird;* ~**mantel,** der (Mode): vgl. ~*jacke;* ~**marke,** die (Sport, bes. Segeln): *Markierung (z. B. Boje), durch die die zum Wenden vorgesehene Stelle gekennzeichnet wird;* ~**platz,** der: *Platz für das Wenden von Fahrzeugen;* ~**punkt,** der: **1.** *Zeitpunkt, zu dem eine Wende* (1) *eintritt:* ein W. der Geschichte; der W. in seinem Leben; er war an einem W. angelangt. **2.** *Punkt, an dem eine Richtungsänderung eintritt, sich etw. in die entgegengesetzte Richtung wendet* (Math.): der W. einer Kurve; der nördliche, südliche W. der Sonne; ~**schleife,** die: vgl. Kehrschleife (a); ~**schwung,** der (Turnen).

Wendel ['vɛndl], die; -, -n [zu ↑wenden] (Technik): *schraubenförmig gewundenes Gebilde.* Vgl. Schlange (4).

Wendel-: ~**bohrer,** der: vgl. Bohrer (1); ~**rutsche,** die (Technik): *spiralförmige Rutsche zum Abwärtsbefördern von Schüttgut;* ~**treppe,** die: *Treppe mit spiralig um eine Achse laufenden Stufen.*

wenden ['vɛndn̩] ⟨unr. V.⟩ /vgl. gewandt/ [mhd. wenden, ahd. wenten, eigtl. = winden machen]. **1.** ⟨wendete, hat gewendet⟩ **a)** *auf die andere Seite drehen, herumdrehen, umwenden:* den Braten, die Gans [im Ofen], ein Omelett [auf der Pfanne] w.; das Heu muß gewendet werden *(mit dem Rechen umgedreht)* werden; der Schneider soll den Mantel w. *(die bisher innere Seite nach außen nehmen);* hastig lesend, wendete er die Seiten; ⟨auch o. Akk.-Obj.:⟩ bitte w.! (Aufforderung, ein beschriebenes od. bedrucktes Blatt Papier umzudrehen, weil auf der Rückseite auch noch etw. steht; Abk.: b. w.!); ⟨sich w.:⟩ das Glück zu w.; **b)** (Kochk.) *wälzen* (2b). **2.** ⟨wendete, hat gewendet⟩ **a)** *in die entgegengesetzte Richtung bringen:* das Auto w.; er wendete sein Rad und fuhr davon; **b)** *drehen u. die entgegengesetzte Richtung einschlagen; die Richtung um 180° ändern:* das Auto wendet; auf dem engen Hof konnte er [mit seinem schweren Lastwagen] kaum w.; der Schwimmer der sowjetischen Staffel hat bereits gewendet; **c)** (Seemannsspr.) *den Kurs eines Segelschiffs ändern, indem es mit dem Bug durch die Richtung gedreht wird, aus der der Wind weht.* **3.** ⟨wandte/wendete, hat gewandt/gewendet⟩ **a)** *in eine andere Richtung drehen:* den Kopf, sich [zur Seite] w.; er wandte seine Blicke hierhin und dorthin; sich hin und her w.; keinen Blick von jmdm. w.; er wandte sich, seine Schritte nach links, zum Ausgang [hin]; den Rücken zum Fenster w.; zu seinem Nachbarn gewendet, sagte er ...; U er konnte das Unheil von uns w. *(abwenden);* der Tag hat sich gewendet (dichter.; *es ist Abend);* etw. wendet sich ins Gegenteil; das Glück wendete sich [von ihm]; etw. hat sich zum Guten, zum Bösen gewendet; **b)** ⟨w. + sich⟩ *sich (zu etw.) anschicken:* sie wandten sich zum Gehen, zur Flucht. **4.** ⟨wandte/wendete sich, hat sich gewandt/gewendet⟩ **a)** *eine Frage, Bitte an jmdn. richten:* sich vertrauensvoll, hilfesuchend an jmdn. w.; ich habe mich schriftlich dorthin gewandt; U das Buch wendet sich nur an die Fachleute; **b)** *jmdm., einer Sache entgegentreten:* sich gegen jede Art von Gewalt w.; er wendet sich mit seinem Artikel gegen die Vorwürfe der Opposition. **5.** ⟨wandte/wendete, hat gewandt/gewendet⟩ *(für jmdn., etw.) aufwenden, benötigen, verbrauchen:* viel Zeit, Geld, Arbeit, Sorgfalt, Kraft auf etw. w.; er hat all seine Ersparnisse an seine Kinder, an ihre Ausbildung gewandt; ⟨Abl.:⟩ **Wender,** der; -s, -: *Gerät, mit dem man etw. umdreht* (z. B. Bratenwender); **wendig** ['vɛndɪç] ⟨Adj.⟩ [mhd. wendec, ahd. wendīg]: **a)** *sich leicht steuern lassend, weil es auf Grund besonderer Beweglichkeit schnell auf entsprechende Handha-*

bung reagiert: ein -es Auto; der Wagen hat sich als sehr w. erwiesen; **b)** *geistig beweglich, schnell erfassend, reagierend u. sich auf etw. einstellend:* ein -er Verkäufer; einen -en Verstand haben; ⟨Abl.:⟩ **Wendigkeit,** die; -; **Wendung** ['vɛndʊŋ], die; -, -en: **1.** *das [Sich]wenden, Drehung, Änderung der Richtung:* eine geschickte, scharfe, rasche W.; eine W. des Kopfes; er machte nach rechts, um 180°. **2.** *Biegung, scharfe Kurve:* der Fluß macht hier eine W. **3.** *Wende* (1). **4.** *Redewendung* (a, b).

Wenfall, der; -[e]s, Wenfälle (Sprachw.): svw. ↑Akkusativ.

wenig ['ve:nɪç; mhd. weinic, wēnic, ahd. wēnag = beklagenswert, zu ↑weinen]: **I.** ⟨Indefinitpron. u. unbest. Zahlw.⟩ ⟨Ggs.: viel I⟩ **1.** weniger, wenige, weniges ⟨Sg.⟩ **a)** bezeichnet eine geringe Zahl von Einzelgliedern, aus denen sich eine kleine Menge o. ä. zusammensetzt: ⟨attr.:⟩ -er, aber echter Schmuck; -es erlesenes Silber; er hatte ein *(wenige gute Stellen)* in dem Buch; ⟨alleinstehend:⟩ der Prüfling konnte -es *(wenige Fragen)* richtig beantworten; er hat von dem Vortrag nur -es *(wenige Passagen)* verstanden; seine Punktzahl liegt um -es höher als meine; **b)** ⟨oft unflekt.:⟩ wenig; bezeichnet eine geringe Menge, ein niedriges Maß von etw.: *nicht viel:* ⟨attr.:⟩ es ist [zu] w. Regen gefallen; das -e Geld reicht nicht weit; w. Zeit, Glück, Mühe, Erfolg haben; die Legierung enthält w. Silber; der Kritiker ließ w. Gutes an dem Film; du solltest -er Bier trinken; ich habe nicht w. *(ziemlich viel)* Arbeit damit gehabt; seine Worte sind auf w. Verständnis gestoßen; ⟨alleinstehend:⟩ das ist [ziemlich, sehr, erschreckend] w.; das -e, was ich habe, genügt nicht; sie wird immer -er (ugs.; *magert ab);* das ist das -ste, was man erwarten kann; dazu kann ich w. sagen; er verdient -er als sein jüngerer Kollege; aus -em machen; mit -em zufrieden sein; R -er wäre mehr *(hätte mehr Wirkung, mehr Qualität).* **2.** wenige, -er ⟨unflekt.:⟩ ⟨Pl.:⟩ *eine gewisse [An]zahl von Personen od. Sachen; nicht viele, nur einzelne:* ⟨attr.:⟩ -e Leute; er hatte w./-e Zuhörer; nur noch [einige] -e Äpfel hängen am Baum; es gibt nur w./-e solche Steine; die Hilfe -er guter Menschen, -er Angestellter(seltener:) Angestellten; in -en Stunden; mit -en Ausnahmen; etwas mit w./-en Worten erklären; noch -en Augenblicken *(ganz schnell);* ⟨alleinstehend:⟩ -e wußten es; die -sten *(nur ganz wenige)* haben den Vortrag verstanden; der Reichtum -er, von wenigen; das verstehen nur einige -e; er ist einer von, unter [den] -en; viele sind berufen, aber -e sind auserwählt (Matth. 20, 16); ⟨subst.:⟩ Spr viele Wenig machen ein Viel. **3.** ⟨mit vorangestelltem, betontem Gradadverb⟩ wenige, ⟨unflekt.:⟩ wenig; bezeichnet eine erst durch eine bekannte Bezugsgröße näher bestimmte kleine Anzahl, Menge: ⟨attr.:⟩ so viele gleich w. Geld; es waren so w./-e Zuhörer da, daß der Vortrag nicht stattfinden konnte; heute habe ich noch -er Zeit als gestern; ⟨alleinstehend:⟩ weißt du, wie w. du weißt?; zu -e wissen, wie schädlich das ist; ich habe genauso w. verstanden wie du. **II.** ⟨Adv.⟩ **1.** ⟨bei Verben⟩ drückt aus, daß etw. nicht häufig, nicht ausdauernd geschieht: *kaum, selten, in geringem Maße* ⟨Ggs.: viel II 1⟩: w. reden, essen, trinken; sie haben auf dem Fest [nur] w. getanzt; die Medizin hilft w.; du hast dich [zu] w. darum gekümmert. **2.** ⟨bei Adjektiven, Adverbien u. Verben⟩ *in geringem Grad, nicht sehr, unwesentlich:* eine w. bekannte, angenehme Quelle; das ist -er *(nicht so)* schön, angenehm/w. schön, angenehm *(häßlich, unangenehm)*/nichts -er als schön, angenehm *(sehr häßlich, unangenehm);* du hast dich w. verändert; er freut sich nicht w. *(sehr);* diese Antwort ist -er dumm als frech; es geht ihm [nur] w. besser; besser. **3.** einander etwas w.; ***ein w.** *(etwas):* es ist einer w. laut hier; ich habe ein w. geschlafen; mit ein w. Geduld, gutem Willen; **weniger** ['ve:nɪɡɐ]: **I.** Komp. von ↑wenig. **II.** ⟨Konj.⟩ svw. ↑minus I; **Wenigkeit,** die; -: *etw. ganz Unscheinbares, Wertloses; Kleinigkeit:* eine kleine W.; eine W. an Mühe, Aufwand; ***meine W.** (scherzh. in scheinbarer Bescheidenheit, veraltend; *ich);* **wenigstens** ['ve:nɪçstn̩s] ⟨Adv.⟩: **a)** *zumindest, immerhin, als wenigstes:* du könntest dich w. entschuldigen!; w. regnet es nicht mehr; das ist w. etwas!; er hat w. Humor; jetzt weiß ich w.) woran ich bin; **b)** ⟨in Verbindung mit Zahlwörtern⟩ *mindestens:* ich habe w. dreimal geklopft; die Reparatur wird auf w. 3000 Mark kommen.

wenn [vɛn] ⟨Konj.⟩ [mhd. wanne, wenne, ahd. hwanne, hwenne; erst seit dem 19. Jh. unterschieden von ↑wann]: **1.** ⟨konditional⟩ *unter der Voraussetzung, Bedingung, daß*

...; *für den Fall, daß* ...; *falls:* w. es dir recht ist, gehen wir spazieren; w. das wahr ist, [dann] trete ich sofort zurück; w. er nicht kommt/kommen sollte, [so] müssen wir die Konsequenzen ziehen; was würdest du machen, w. ich dich verlassen würde?; wir wären viel früher dagewesen, w. es nicht so geregnet hätte; ich könnte nicht, selbst w. ich wollte; wehe [dir], w. du das noch einmal tust!; w. nötig, komme ich sofort; W. ich Ihnen doch sage, daß es nicht geht (bekräftigend: ... *dann müssen Sie es einsehen;* Becker, Tage 124); R w. nicht, dann nicht!; Spr w. das Wörtchen w. nicht wär', wär' mein Vater Millionär (als leicht zurückweisende Entgegnung; *was nützen mir diese erklärenden Entschuldigungen, es ist eben nicht so).* **2.** ⟨temporal⟩ **a)** *sobald:* sag bitte Bescheid, w. du fertig bist!; w. die Ferien anfangen, [dann] werden wir gleich losfahren; **b)** drückt mehrfache [regelmäßige] Wiederholung aus; *sooft:* w. Weihnachten naht, duftet es immer nach Pfefferkuchen; jedesmal, w. wir kommen, gibt es etwas Neues zu sehen. **3.** ⟨konzessiv in Verbindung mit „auch", „schon" u.a.⟩ *obwohl, obgleich:* w. es auch anstrengend war, Spaß hat es doch gemacht; es war nötig, w. es ihm auch/auch w. es ihm schwerfiel; [und] w. auch! (ugs.; *das ist trotzdem kein Grund, keine ausreichende Entschuldigung);* ⟨mit kausalem Nebensinn:⟩ w. er schon *(da er)* nichts weiß, sollte er [wenigstens] den Mund halten. **4.** ⟨in Verbindung mit „doch" od. „nur"⟩ leitet einen Wunschsatz ein: w. er doch endlich käme!; w. ich nur wüßte, ob ...!; ach, w. ich doch aufgepaßt hätte! **5.** ⟨in Verbindung mit „als" od. „wie" (↑¹als II 2 u. wie)⟩ leitet eine irreale vergleichende Aussage ein: Es ist wie w. kleine Kinder Weihnachten dieselben süßen Geschenke bekommen (Sommer, Und keiner 149); ⟨subst.:⟩ **Wenn** [-], das; -s, -, ugs. -s: *Bedingung, Vorbehalt, Einschränkung:* da gibt es kein W. und kein Aber; **wenngleich** ⟨Konj.⟩: leitet einen konzessiven Nebensatz ein (geh.): *obgleich, obwohl, wenn ... auch:* er gab sich große Mühe, w. ihm die Arbeit wenig Freude machte; **wennschon** ⟨Konj.⟩: **a)** (seltener) svw. ↑wenngleich; **b)** **[na] w.!* (ugs.; *das macht nichts, stört mich nicht);* w., dennschon (ugs.: 1. *wenn es nun einmal so ist, kann man auch nichts mehr daran ändern.* 2. *wenn man es schon tun will, dann aber auch richtig, gründlich).* **Wenzel** [ˈvɛntsl̩], der; -s, - [nach dem (böhm.) Personenn. Wenzel (= Wenzeslaus), Verallgemeinerung der appellativischen Bed. zu „Knecht"]: svw. ↑Unter. **wer** [veːɐ̯; mhd. wer, ahd. (h)wer]: **I.** ⟨Interrogativpron. Mask. u. Fem. (Neutr. ↑was)⟩ **a)** fragt unmittelbar nach einer od. mehreren Personen: ⟨Nom.:⟩ w. war das?; w. kommt mit?; w. hat etwas gesehen?; w. alles *(wieviele, welche Leute)* ist dabeigewesen?; wer da? (Frage eines Postens); ⟨Gen.:⟩ wessen erinnerst du dich? wessen Buch ist das?; auf wessen Veranlassung kommt er?; ⟨Dativ:⟩ wem hast du das Buch gegeben, wem gehört es?; mit wem spreche ich?; bei wem *(in welchem Geschäft)* hast du das Kleid gekauft?; ⟨Akk.:⟩ wen stört das?; an wen soll ich mich wenden?; auf wen wartest du?; für wen ist der Pullover?; **b)** kennzeichnet eine rhetorische Frage, die meist eher einem Ausruf gleicht u. auf die keine Antwort erwartet wird: w. könnte das verhindern!; w. hat das nicht schon einmal erlebt!; w. anders als du kann das getan haben!; das hat w. weiß wieviel Geld gekostet; was glaubt er eigentlich, w. er ist?; R wem sagst du das! (ugs.; *das habe ich längst gewußt, das brauchst du gerade mir nicht erst zu erzählen).* **II.** ⟨Relativpron.⟩ *derjenige, welcher:* ⟨Nom.:⟩ w. das tut, hat die Folgen zu tragen; Wer (Pl.; *die Leute, die)* gekommen war, zerstreute sich (Fries, Weg 140); ⟨Gen.:⟩ wessen man bedurfte, dem wurde Hilfe zuteil; ⟨Dativ:⟩ wem es nicht gefällt, der soll es bleiben lassen; ⟨Akk.:⟩ wen man in seine Wohnung läßt, dem muß man auch vertrauen können; ⟨zur bloßen Hervorhebung eines Satzteils:⟩ Wer mitspielte, war Petrus *(Petrus spielte nicht mit;* Olymp. Spiele 1964, 9); wen man nachher vergeblich suchte, das war der, der zuvor so weise geredet hatte; (in vielen R und Spr, vgl. die einzelnen Stichwörter:) wer hat, der hat; wes das Herz voll ist, des geht der Mund über (Matth. 12, 34); wem Gott ein Amt gibt, dem gibt er auch Verstand. **III.** ⟨Indefinitpron.⟩ (ugs.) **a)** *irgend jemand:* da hat doch w. gerufen; ist da w.?; **b)** *jemand Besonderes; jemand, der es zu etwas gebracht hat u. der allgemein geachtet wird:* in seiner Firma ist w. **werbe-, Werbe-** (bes. Wirtsch., auch Politik): **~abteilung,**

die: *Abteilung eines Betriebes, die für die Werbung zuständig ist;* **~agentur,** die: vgl. **~abteilung;** die; **~angebot,** das: *verbilligtes Sonderangebot zur Werbung für eine bestimmte Ware;* **~anteil,** der: *einem Vertreter, Makler o. ä. als Provision zustehender Anteil am Verkaufspreis;* **~anzeige,** die: *zur Werbung bestimmte Anzeige* (2 b); **~berater,** der (Berufsbez.); **~brief,** der; **~büro,** das: vgl. **~agentur;** **~chef,** der: *Leiter einer Werbeabteilung;* **~fachmann,** der; **~feldzug,** der: svw. ↑**~kampagne;** **~fernsehen,** das: *für bezahlte Werbung vorgesehener Teil des Fernsehprogramms,* **~film,** der: *in den Fernsehen od. als Beiprogramm im Kino gezeigter) kurzer Film, mit dem für etw. Reklame gemacht wird;* **~foto,** das, dazu: **~fotograf,** der (Berufsbez.); **~funk,** der: vgl. **~fernsehen;** **~gag,** der; **~geschenk,** das: *Gegenstand, der (zu Weihnachten, zum Geschäftsjubiläum u. ä.) in entsprechender Stückzahl an Kunden u. Geschäftsfreunde verteilt wird;* **~graphik,** die: *der Werbung dienende Graphik* (1–3), dazu: **~graphiker,** der (Berufsbez.); **~idee,** die; **~kampagne,** die: *der Werbung dienende Kampagne* (1); **~kosten** ⟨Pl.⟩: *Kosten für die Werbung* (2 a); **~kräftig** ⟨Adj.⟩: *gut für die Werbung, der Werbung dienend;* **~leiter,** der: svw. ↑**~chef;** **~medium,** das: svw. ↑Medium (2 c); **~methode,** die; **~mittel,** das: neue W. einsetzen; **~plakat,** das; **~preis,** der: vgl. **~angebot;** **~prospekt,** der; **~psychologie,** die: vgl. Verkaufspsychologie; **~schrift,** die: *Prospekt, Faltblatt, kleine Broschüre o. ä., worin [in Wort u. Bild] für etw. geworben wird;* **~sendung,** die: *einzelne Sendung innerhalb des Werbefernsehens od. -funks;* **~slogan,** der; vgl. **~graphik;** **~spot,** der: svw. ↑Spot (1 a, b); **~sprache,** die ⟨o. Pl.⟩: *für Werbetexte charakteristische Sprache* (3 b); **~spruch,** der: vgl. **~graphik;** **~text,** der: *Text, der über ein Produkt werbend informieren soll,* dazu: **~texter,** der; *jmd., der Werbetexte entwirft u. gestaltet;* **~träger,** der: ¹Medium (2 c), durch das Werbung verbreitet werden kann (Litfaßsäule, Zeitung, Rundfunk usw.); **~trick,** der; **~trommel,** die [ursпр. = Trommel des Werbers] in der Wendung **die W. rühren/schlagen** *(für etw. kräftig Reklame machen);* **~wirksam** ⟨Adj.⟩: vgl. **~kräftig:** diese Anzeige ist sehr w., dazu: **~wirksamkeit,** die; **~zweck,** der: zu -en.

werben [ˈvɛrbn̩] ⟨st. V.; hat⟩ [mhd. werben, ahd. hwerban = sich drehen, sich umtun, bemühen] **1.** *jmdn. für etw. zu interessieren suchen, Reklame für etw. machen:* für ein Waschmittel, für eine Partei, eine neue Idee w.; die Agentur wirbt für verschiedene *(für die Produkte verschiedener)* Firmen. **2.** (geh.) *sich um jmdn., etw. bemühen, um es [für sich] zu gewinnen:* um jmds. Vertrauen, Verständnis, Liebe w.; um Besucher w.; er wirbt schon lange um diese Frau *(sucht sie [zur Ehe] zu gewinnen).* **3.** *durch Werbung jmdm. gewinnen suchen, anwerben:* neue Abonnenten, Helfer w.; Truppen w.; geworbene Söldner ⟨Abl.:⟩ **Werber,** der; -s, -: **1.** *jmd., der für etw. wirbt; Werbefachmann.* **2.** *jmd., der jmdn. anwirbt (früher bes. Soldaten):* W. ziehen durchs Land. **3.** (veraltet) *jmd., der um eine Frau wirbt; Bewerber;* ⟨Abl.:⟩ **werberisch** ⟨Adj.⟩: *die Werbung betreffend, der Werbung dienend:* mit -em Geschick; **werblich** ⟨Adj.; o. Steig.; nicht präd.⟩: *die Werbung betreffend, für die Werbung:* das -e Angebot; -e Initiative; **Werbung** [ˈvɛrbʊŋ], die [spätmhd. werbunge]: **1.** *das Werben, werbendes Bemühen:* seine -en waren lange erfolglos gewesen; die W. neuer Mitglieder, Abonnenten. **2.** ⟨o. Pl.⟩ **a)** *Gesamtheit von werbenden Maßnahmen; Reklame, Propaganda:* geschickte W.; diese W. hat Erfolg, kommt [nicht] an; **b)** *Werbeabteilung:* er arbeitet in der W. der Firma X; ⟨Zus. zu 2:⟩ **Werbungskosten** ⟨Pl.⟩ [1: eigtl. = Erwerbungskosten]: **1.** (Steuerw.) *bestimmte bei der Berufsausübung anfallende Kosten (z. B. für Fahrten zwischen Wohnung u. Arbeitsplatz), die bei der Ermittlung des [steuerpflichtigen] Einkommens abgezogen werden können.* **2.** (seltener) svw. ↑Werbekosten.

Werda [ˈveːɐ̯daː], das; -[s], -s [eigtl. = Wer (ist) da?] (Milit.): Anruf durch einen Posten: ein hartes W. klang durch die Stille; ⟨Zus.:⟩ **Werdaruf,** der.

Werdegang, der; -[e]s, ...gänge [Pl. selten): *Verlauf der Ausbildung u. [geistigen] Entwicklung eines Menschen:* der berufliche W.; der W. eines Künstlers; **werden** [ˈveːɐ̯dn̩] ⟨unr. V.; ist⟩ [mhd. werden, ahd. werdan; 2. Part.: geworden] **1. a)** *in einen veränderten Zustand hineingeraten, eine bestimmte Eigenschaft bekommen:* arm, reich, krank, müde, frech, zornig, böse w.; ich bin so spät müde geworden; warum wirst du immer gleich rot?; das Wetter wurde schlechter; sie

ist 70 [Jahre alt] geworden; ⟨unpers.:⟩ heute soll es/wird es sehr heiß w.; es ist sehr spät geworden; dann wurde es still um ihn; **b)** *ein bestimmtes Gefühl bekommen:* jmdm. wird [es] übel, heiß, kalt, schwindlig. **2. a)** ⟨in Verbindung mit einem Gleichsetzungsglied⟩ *eine Entwicklung durchmachen, in eine bestimmte Stellung, Lage kommen:* Arzt, Kaufmann w.; was willst du w.?; sie wurde seine Frau; er soll bald Vater w.; Lila ist wieder Mode geworden; wenn das kein Erfolg wird!; ein Traum ist Wirklichkeit geworden; ⟨1. Part.:⟩ eine werdende Mutter; **b)** *sich zu etw. entwickeln:* das Kind ist zum Mann geworden; über Nacht wurde das Wasser zu Eis; das wird bei ihm zur fixen Idee; das wurde ihm zum Verhängnis; **c)** *sich aus etw. entwickeln:* aus Liebe wurde Haß; aus diesem Plan wird nichts; was soll bloß aus dir w.!; **d)** ⟨unpers.:⟩ *etw. erreicht nahezu eine bestimmte Zeit, einen Zeitpunkt:* in wenigen Minuten wird es 10 Uhr; es wird [höchste] Zeit zur Abreise; morgen wird es ein Jahr, seit ...; **3. a)** *entstehen, beginnen, aufkommen:* es werde Licht!; jeder Tag, den Gott w. läßt; werdendes Leben; R was nicht ist, kann noch w.; ⟨subst.:⟩ das Werden und Vergehen; große Dinge sind im Werden; **b)** (ugs.) *sich so im Ergebnis zeigen, darstellen, wie es auch beabsichtigt war:* das Haus wird allmählich; sind die Fotos geworden?; etwas ist [etwas] geworden *(hat sich positiv entwickelt);* wird's bald? (energische Aufforderung, sich zu beeilen); die Pflanze wird nicht wieder *(geht ein);* das wird etwas w.! *(das wird großen Spaß geben);* was soll bloß w. *(geschehen),* wenn ...; mit den beiden scheint es etwas zu w. *(sie scheinen ein Paar zu werden);* *nicht mehr werden (salopp; ganz aus dem Gleichgewicht gekommen sein u. sich gar nicht mehr fassen, beruhigen können).* **4.** ⟨mit Dativ der Person⟩ (geh., veraltend) *jmdm. zuteil werden:* jedem Bürger soll sein Recht w. **II.** ⟨2. Part.: worden⟩ **1.** ⟨w. + Inf.⟩ **a)** zur Bildung des Futurs; drückt Zukünftiges aus: es wird [bald] regnen; wir werden nächste Woche in Urlaub fahren; ⟨2. Futur:⟩ bis du zurückkommst, werde ich meine Arbeit beendet haben; **b)** kennzeichnet ein vermutetes Geschehen: niemand hört das Klingeln, sie werden wohl im Garten sein; er wird doch nicht [etwa] krank sein?; ⟨2. Futur:⟩ das Schiff wird [wohl] inzwischen am Ziel angekommen sein. **2.** ⟨w. + 2. Part. zur Bildung des Passivs⟩ du wirst gerufen; der Künstler wurde um eine Zugabe gebeten; R man kann geholfen werden (nach Schiller, Räuber V, 2); ⟨unpers., oft statt einer aktivischen Ausdrucksweise mit „man"⟩: es wurde gemunkelt, daß ... *(man munkelte ...);* jetzt wird aber geschlafen! (energische Aufforderung; *ihr sollt jetzt schlafen!).* **3.** ⟨Konjunktiv „würde" + Inf.⟩ zur Umschreibung des Konjunktivs, bes. bei Verben, die keine eigenen unterscheidbaren Formen des Konjunktivs bilden können; drückt vor allem konditionale od. irreale Verhältnisse aus: ich würde kommen/gekommen sein, wenn das Wetter besser wäre/gewesen wäre; wie würden Sie urteilen?; würdest du bitte etwas für mich besorgen? (höfliche Umschreibung des Imperativs; *besorge bitte!).*

Werder ['vɛrdɐ], der, selten: das; -s, - [mniederl. werder, Nebenf. von mhd. wert, ahd. warid, werid = Insel]: Flußinsel; ⟨*entwässerte⟩ Niederung zwischen Flüssen u. Seen.*

Werfall, der; -[e]s, Werfälle (Sprachw.): svw. ↑Nominativ.

werfen ['vɛrfn̩] ⟨st. V.; hat⟩ [mhd. werfen, ahd. werfan]: **1. a)** *mit einer kräftigen, schwungvollen Armbewegung durch die Luft fliegen lassen:* den Ball, einen Stein w.; die Soldaten warfen Handgranaten; ⟨auch ohne Akk.:⟩ laß mich auch mal w.!; (Sport:) er kann gut w., wirft [den Speer] fast 90 m weit; er hat Weltrekord geworfen *(einen Weltrekord im Werfen aufgestellt);* ⟨subst.:⟩ im Werfen ist er sehr erfolgreich; **b)** *etw. als Wurfgeschoß benutzen:* mit Steinen, Schneebällen [nach jmdm.] w.; die Zuschauer warfen mit Tomaten, mit faulen Eiern; **c)** *durch Werfen erzielen:* er hat schon drei Tore geworfen; eine Sechs w. *(würfeln).* **2. a)** *mit Schwung irgendwohin befördern:* den Ball in die Höhe, über den Zaun, gegen die Wand, ins Tor, an die Latte w.; die Kinder warfen Steine ins Wasser; Abfälle auf einen Haufen, in den Müll w.; jmdn. auf den Boden w.; das Pferd warf ihn aus dem Sattel; wütend warf er die Tür ins Schloß *(schlug sie zu);* sie warfen die Kleider von sich *(legten sie schnell ab)* und sprangen ins Wasser; Ü jmdn. aus dem Zimmer, auf die Straße w. (ugs.; *hinausweisen, entlassen);* Blicke in die Runde w.; eine Frage in die Debatte w. *(aufwerfen);* neue Ware auf dem Markt

w. *(in den Handel bringen);* Bilder an die Wand w. (ugs.; *projizieren);* eine schwere Grippe warf sie aufs Krankenlager; einen kurzen Blick in den Spiegel, in die Zeitung w.; **b)** ⟨w. + sich⟩ *sich stürzen, sich fallen lassen:* sich aufs Bett, in einen Sessel w.; er wollte sich vor den Zug w. *(in selbstmörderischer Absicht überfahren lassen);* die Kranke warf sich schlaflos im und her; sich jmdm. an den Hals, an die Brust w. *(jmdn. stürmisch umarmen);* er warf sich mir zu Füßen; Ü sich in andere Kleider, in Uniform w.; er hat sich auf eine neue Aufgabe, auf [das Studium der] Philosophie geworfen *(beschäftigt sich eifrig damit);* **c)** (Ringen, Budo) *(den Gegner) niederwerfen [so daß er mit beiden Schultern den Boden berührt]:* er hat den Herausforderer sehr schnell geworfen; **d)** *einen Körperteil o. ä. ruckartig in eine Richtung hin bewegen:* den Kopf in den Nacken w. *(zurückwerfen);* [sich] die Haare aus dem Gesicht w.; die Arme in die Höhe w.; ⟨auch o. Richtungsangabe:⟩ die Tänzer warfen die Beine. **3. a)** *(durch bestimmte natürliche Vorgänge) hervorbringen, bilden:* Blasen, Falten w.; am Abend warf der Baum einen langen Schatten; **b)** ⟨w. + sich⟩ *(durch Feuchtigkeit, Kälte o. ä.) uneben werden, sich verziehen:* der Rahmen wirft sich; das Holz, das Brett, der Asphalt hat sich geworfen. **4.** *(von Säugetieren) Junge zur Welt bringen:* die Katze hat sechs Junge geworfen; ⟨auch o. Akk.-Obj.:⟩ unsere Hündin warf bald w. **5.** (salopp) *¹schmeißen* (2): eine Runde w.; ⟨Abl.:⟩ **Werfer,** der; -s, -: **1. a)** (Hand-, Wasser-, Basketball) *Spieler, der den Ball auf das Tor bzw. den Korb wirft;* **b)** (Baseball) *Spieler, der den Ball dem Schläger* (2) *zuzuwerfen hat; Pitcher;* **c)** (Leichtathletik) *kurz für* ↑Hammer-, Diskuswerfer. **2.** (Milit.) *kurz für* ↑Granat-, Raketenwerfer.

Werft [vɛrft], die; -, -en [aus dem Niederd. < niederl. werf; vgl. Wärft]: *industrielle Anlage für Bau u. Reparatur von Schiffen od. Flugzeugen:* das Schiff muß auf die W.; ⟨Zus.:⟩ **Werftanlage,** die; **Werftarbeiter,** der.

Werg [vɛrk], das; -[e]s [mhd. werc, ahd. werich, eigtl. = das, was bei jmdm. durch Werk (= Arbeit) abfällt]: svw. ↑Hede: Löcher mit W. verstopfen.

Wergeld ['ve:ɐ̯-], das; -[e]s, -er [mhd. wergelt, ahd. weragelt, wergelt(um); zu ahd. wer = Mann, Mensch u. ↑Geld]: *Sühnegeld für einen Totschlag (im german. Recht u. bis ins hohe Mittelalter); Manngeld.*

wergen ['vɛrgn̩] ⟨Adj.; o. Steig.; nur attr.⟩: *aus Werg:* werg[e]ne Stricke; **Werggarn,** das; -[e]s, (Sorten:) -e: *grobes Garn aus Werg.*

Werk [vɛrk], das; -[e]s, -e [mhd. werc, ahd. werc(h), wahrsch. eigtl. = Flechtwerk]: **1.** ⟨o. Pl.⟩ *einer bestimmten [größeren] Aufgabe dienende Arbeit, Tätigkeit, angestrengtes Schaffen, Werken:* mein W. ist vollendet; er lebt von seiner Hände W.; ein W. beginnen, durchführen; die Helfer haben ihr W. getan; zerstörerische Kräfte sind am W.; sie sollten sich endlich ans W. machen *(beginnen);* ans W.!; etw. ins W. setzen *(verwirklichen);* *im W. sein* (geh.; *[von noch Unbekanntem, Geheimnisvollem] vorgehen, vorbereitet werden);* **zu -e gehen** (geh.; *verfahren, vorgehen).* **2.** *Handlung, Tat:* -e der Nächstenliebe, der Barmherzigkeit; diese ganze Zerstörung war das W. (ugs.; *hast du geahnt, verschuldet);* die Zerstörung war das W. weniger Sekunden; damit hat er ein großes W. vollbracht; ein gutes W. tun (ugs.; *du würdest mir einen Wunsch erfüllen),* wenn du ... **3.** *Geschaffenes, durch [künstlerische] Arbeit Hervorgebrachtes:* große Künstler und ihre -e; die bekannten -e der Weltliteratur, der Malerei und der Musik; Nietzsches gesammelte -e; dieses W. *(Buch)* ist veraltet; ein wissenschaftliches W. schreiben; der Künstler arbeitet an einem neuen W.; dieses Bild zählt zu Noldes bekanntesten -en. **4.** (früher) *mit Wall u. Graben befestigter, in sich geschlossener [äußerer] Teil einer größeren Festung.* **5. a)** *technische Anlage, Fabrik, [größeres] industrielles Unternehmen:* ein W. der chemischen, der Metallindustrie; ein neues W. im Ausland errichten; im neuen W. werden Traktoren hergestellt; **b)** *Belegschaft eines Werkes* (5 a): das W. macht im Juli geschlossen Urlaub. **6.** *Mechanismus, durch den etw. angetrieben wird; Antrieb, Uhrwerk o. ä.:* das W. einer Uhr; die alte Orgel hat noch ein funktionierendes

werk-, Werk- (Werk 1-3, werken; zu Werk 5 ↑werk[s]-, Werk[s]-): **~analyse,** die: *Untersuchung eines Kunstwerks;* **~arbeit,** die: **a)** ⟨o. Pl.⟩ svw. ↑~unterricht; **b)** *etw. im Werkunterricht Hergestelltes;* **~bank,** die ⟨Pl. -bänke⟩: *stabiler*

[festmontierter] Arbeitstisch [mit Schraubstock] in einer Werkstatt, Fabrik o. ä.; ~**gerecht** ⟨Adj.⟩: *dem Wesen eines Kunstwerkes entsprechend, ihm gerecht werdend:* eine -e Interpretation; ~**gerechtigkeit,** die (Theol.): *Vorstellung einer aus guten Werken kommenden Rechtfertigung;* ~**getreu** ⟨Adj.⟩: *dem originalen Kunstwerk entsprechend [wiedergegeben]:* der Pianist spielte [die Sonate] sehr w.; ~**lehrer,** der: *Fachlehrer für den Werkunterricht* (Berufsbez.); ~**leute** ⟨Pl.⟩ (veraltet): *Arbeiter, Werktätige;* ~**meister,** der: *als Leiter eines Werkes od. Werkstatt eingesetzter erfahrener Facharbeiter;* ~**raum,** der: *Raum für den Werkunterricht;* ~**schutz,** der [zu Werk (5 a), aber ohne Fugen-s gebr.]: **1.** *Betriebsschutz* (1). **2.** *Gesamtheit der mit dem Werkschutz* (1) *befaßten Personen;* ~**statt,** die; -, -stätten [spätmhd. wercstat]: *Arbeitsraum eines Handwerkers mit den für seine Arbeit benötigten Geräten:* die W. des Tischlers, Schneiders; in der W. arbeiten; Ü ein Bild aus der W. Albrecht Dürers; ~**stätte,** die (geh.): svw. ↑~statt; ~**stein,** der (Bauw.): *bearbeiteter, meist quaderförmig behauener Naturstein;* ~**stoff,** der: *Substanz, [Roh]material, aus dem etwas hergestellt werden soll:* der W. Holz, Glas, Metall, dazu: ~**stofforschung,** die; ~**stoffingenieur,** der; ~**stoffprüfer,** der (Berufsbez.), ~**stoffprüfung,** die, ~**stofftechnik,** die; ~**stück,** das: *Gegenstand, der noch [weiter] handwerklich od. maschinell verarbeitet werden muß;* ~**student,** der (veraltend): *Student, der sich neben seinem Studium od. in den Semesterferien durch Lohnarbeit Geld verdient;* ~**tag,** der: *Tag, an dem allgemein gearbeitet wird (im Unterschied zu Sonn- u. Feiertagen);* Wochentag, dazu: ~**täglich** ⟨Adj.; o. Steig.; nicht präd.⟩: *an Werktagen [stattfindend], für den Werktag bestimmt,* ~**tags** ⟨Adv.⟩: *an Werktagen:* der Zug verkehrt w. außer samstags; ~**tätig** ⟨Adj.; o. Steig.; nicht adv.⟩: *arbeitend, einen Beruf ausübend:* die -e Bevölkerung; ⟨subst.:⟩ ~**tätige,** der u. die; -n, -n ⟨Dekl. ↑Abgeordnete⟩; ~**tisch,** der: svw. ↑~bank; ~**treue,** die: *werkgetreue Interpretation u. Wiedergabe bes. eines Musikstückes;* ~**unterricht,** der: *Unterrichtsfach (an allgemeinbildenden od. Berufsschulen), durch das der Schüler zu handwerklicher u. künstlerischer Beschäftigung mit verschiedenen Werkstoffen angeleitet werden sollen;* ~**vertrag,** der (jur.): *Vertrag, in dem die eine Seite sich zur Herstellung eines bestimmten Werkes (z. B. Manuskript) verpflichtet, die andere Seite zur Zahlung des vereinbarten Preises od. Honorars;* **Werkzeug,** das: **1. a)** *einzelner, für bestimmte Zwecke [aus]geformter Gegenstand, mit dessen Hilfe etwas [handwerklich] bearbeitet od. hergestellt wird:* -e wie Hammer, Zange und Schraubenzieher; der Mensch lernte, Waffen und -e zu schmieden; Ü (meist abwertend) jmdn. zu einem gefügigen W. der Partei machen; **b)** ⟨o. Pl.⟩ *Gesamtheit von Werkzeugen (a), die für eine Arbeit gebraucht werden:* das W. des Klempners; in dem Geschäft gibt es W. aller Art. **2.** (Fachspr.) *kurz für* ↑Werkzeugmaschine, dazu: ~**zeugkasten,** der, ~**zeugkiste,** die, ~**zeugmacher,** der: *Handwerker, Facharbeiter, der Werkzeuge (2) herstellt* (Berufsbez.), ~**zeugmacherei,** die; -: *Handwerk des Werkzeugmachers;* ~**zeugmaschine,** die: *Maschine zur Formung u. Oberflächenbehandlung von Werkstücken* (z. B. Drehbank, Hobel-, Schleifmaschine, Presse u. a.), ~**zeugschlitten,** der: svw. ↑Schlitten (4), ~**zeugschlosser,** der: svw. ↑~zeugmacher; ~**zeugschrank,** der, ~**zeugstahl,** der: *bes. harter, verschleißfester Stahl für Werkzeuge* (1 a), ~**zeugtasche,** die.
Werkel ['vɛrkl], das; -s, -[n] [eigtl. mundartl. Vkl. von ↑Werk] (österr. ugs.): *Leierkasten, Drehorgel;* ⟨Zus.:⟩ **Werkelmann,** der ⟨Pl. -männer⟩ (österr. ugs.): *Drehorgelspieler;* **Werkelmusik,** die ⟨o. Pl.⟩; **werkeln** ⟨sw. V.; hat⟩: **a)** *sich als Nichtfachmann zum Zeitvertreib mit einer handwerklichen Arbeit beschäftigen:* er werkelt in seinem Hobbyraum; **b)** (landsch.) *werken:* der Werkeltag, der; -[e]s, -e (veraltet) svw. ↑Werktag; **werken** ['vɛrkn̩] ⟨sw. V.; hat⟩ [mhd. werken, ahd. werkōn] *[handwerklich, körperlich] arbeiten; praktisch tätig sein, schaffen:* er bastelte und werkte; sie haben von früh bis spät [auf dem Feld] zu w.; ⟨subst.:⟩ textiles Werken, das; -s: svw. ↑Werkunterricht; **Werker** ['vɛrkɐ], der; -s, - (veraltet, noch in Zus., z. B. Heim-, Stahlwerker): *Schaffender, Arbeiter;* **werklich** ⟨Adj.; o. Steig.⟩ (veraltet): *werkgerecht, kunstvoll.*
werk[s]-, Werk[s]- (Werk 4; vgl. auch werk-, Werk-): ~**angehörige,** der u. die; ~**anlage,** die: *der die gesundheitliche Betreuung der Belegschaft u. für Arbeits- u. Unfallschutz in einem größeren Betrieb eingesetzter Arzt,* dazu:

~**ärztlich** ⟨Adj.; o. Steig.; nicht präd.⟩; ~**bücherei,** die; ~**eigen** ⟨Adj.; o. Steig.; nicht adv.⟩: *dem Werk gehörend:* eine -e Wäscherei; ~**essen,** das: *Essen in einer Werk[s]kantine;* ~**fahrer,** der (Motorsport): *für ein Automobilwerk arbeitender Rennfahrer, der die Modelle erprobt u. mit ihnen auf Rennen startet;* ~**ferien** ⟨Pl.⟩; ~**feuerwehr,** die; ~**fürsorge,** die: *Einrichtungen u. Maßnahmen zur sozialen Betreuung von Werk[s]angehörigen u. ihren Familien;* ~**garantie,** die; ~**gelände,** das; ~**geprüft** ⟨Adj.; o. Steig.; nicht adv.⟩: *vom [Hersteller]werk besonders geprüft [u. mit Garantie versehen];* ~**halle,** die; ~**kindergarten,** der; ~**kollektiv,** das (DDR): *Belegschaft eines Werkes, Gesamtheit der Werk[s]angehörigen;* ~**küche,** die; ~**leitung,** die; ~**siedlung,** die: *von einem Werk für seine Mitarbeiter u. ihre Familien errichtete Siedlung;* vgl. ~siedlung; ~**spionage,** die: *Spionage in bezug auf Betriebsgeheimnisse;* ~**tor,** das: *Eingangstor zu einem Werk;* ~**wohnung,** die: vgl. ~siedlung; ~**zeitschrift,** ~**zeitung,** die: *innerhalb eines Betriebes für die Mitarbeiter periodisch herausgegebene Veröffentlichung.*
Wermut ['ve:gmu:t], der; -[e]s [mhd. wermuot, ahd. wer(i)muota, H. u.]: **1.** *filzig behaarte, gelbblühende Pflanze von starkem Duft, deren Blätter u. Spitzen ätherische Öle enthalten u. zur Herstellung von Bittermitteln u. Wermut (2) dienen.* **2.** *mit Wermutkraut [u. anderen Kräutern] od. Kräuterextrakten aromatisierter Wein; Wermutwein.* **Wermut-:** ~**bruder,** der (abwertend): *reichlich Alkohol trinkender Stadtstreicher;* ~**extrakt,** der; ~**kraut,** das; ~**öl,** das; ~**pflanze,** die; ~**tee,** der: *Tee aus Wermutkraut;* ~**tropfen,** der: ↑Wermutstropfen; ~**wein,** der: *Wermut (2).*
Wermutstropfen, der; -s, - [wegen der Bitterstoffe im Wermut] (geh.): *etw., was zwischen sonst Schönem doch ein wenig schmerzlich berührt:* das Abschiednehmen vor der großen Reise war der einzige W.
Werre ['vɛrə], die; -, -n [1: spätmhd. werre, wohl lautm.; 2: H. u.] (südd., westmd., österr., schweiz. mundartl.): **1.** svw. ↑Maulwurfsgrille. **2.** svw. ↑Gerstenkorn (2).
Werst [vɛrst], die; -, -en ⟨aber: 5 Werst⟩ [russ. wersta, eigtl. = Wende des Pfluges]: *altes russ. Längenmaß* (= 1,067 km); Zeichen: W
wert [ve:gt] ⟨Adj.; -er, -este; nicht adv.⟩ [mhd. wert, ahd. werd]: **1.** (geh., veraltend) *lieb, teuer, geschätzt, verehrt:* mein -er Freund; wie ist Ihr -er Name?, wie geht es der -en Frau Gemahlin?; -e Frau Meyer (veraltete Anrede im Brief); Ihr -es Schreiben vom ... (Kaufmannsspr.); dies Erinnerungsstück ist mir lieb und w.; ⟨subst.:⟩ nein, [mein] Wertester, so ist das nicht! (iron.). **2.** *etwas w. sein (einen bestimmten Wert, Preis haben):* das ist viel, wenig, nichts w.; der Schmuck ist einige Tausende w.; der Teppich ist nicht das/sein Geld w.; deine Hilfe, dein Urteil ist mir viel w. (bedeutet viel für mich); wieviel sind Ihnen diese alten Stücke w.? (was bieten Sie dafür?); für heute ist nichts mehr w. (landsch.; kann ich nicht mehr, bin ich zu müde); jmds., einer Sache/(seltener:) eine Sache w. sein (jmds., einer Sache würdig sein; jmdn., etw. verdienen; eine bestimmte Mühe lohnen): sie ist dieses Mannes nicht w.; sie sind [es (dessen)] nicht w., daß man sie beachtet; Berlin ist immer eine Reise w.; die der Mühe, die Sache nicht w.; sie sind unseres Vertrauens nicht w.; **jmdn., etw. jmds., einer Sache [für] w. befinden, halten, erachten** (geh.; jmdn., etw. für würdig halten): er wurde einer öffentlichen Belobigung w. erachtet; **Wert** [-], der; -[e]s, -e [mhd. wert, ahd. werd]: **1. a)** [Kauf]preis, [in Zahlen ausgedrückter] Betrag, zu dem etw. gekauft wird od. werden könnte; Marktwert: der W. dieses Schmuckstücks ist hoch, gering; der W. des Geldes schwankt; dieser Pelz hat einen W. von einigen Tausenden; den Wert einer Handelsware festsetzen; etw. behält seinen W., bekommt wieder den W., gewinnt an W.; Aktien steigen, fallen im W.; Exporte im W. von mehreren Millionen Mark; etw. weit unter [seinem] W. verkaufen; **b)** (marx.) die in einer Ware vergegenständlichte, als Tauschwert erscheinende gesellschaftliche Arbeit, deren Maß das gesellschaftlich notwendige Arbeitszeit ist. **2.** ⟨Pl.⟩ Dinge, Gegenstände von großem Wert, die zum persönlichen od. allgemeinen Besitz gehören: bleibende, dauernde od. -e schaffen, erhalten; der Krieg hat [unersetzbare] -e zerstört. **3.** positive Bedeutung, die jmdm., einer Sache [für jmdn., etw.] zukommt; an einem [ethischen] Maßstab gemessene Wichtigkeit: der persönliche, gesellschaftliche, erzieherische W.; der künstlerische W. eines Films; geistige,

ideelle -e; man hat der Entscheidung großen W. beigemessen; diese Erfindung hat keinen [praktischen] W.; diese Untersuchung ist ohne jeden W. für meine Arbeit; sie ist sich ihres eigenen -es bewußt; das hat doch keinen W.! (ugs.; *das nützt gar nichts*); das ist eine Umkehrung der -e; in der Religion geht es um ewige -e; jmdn. nach seinen inneren -en beurteilen; über W. oder Unwert dieses Vertrages kann man streiten; ***W. auf etw. legen** *(etw. für sehr wichtig halten, einer Sache für sich selbst Bedeutung beimessen)*: viel, wenig, großen, gesteigerten, keinen W. auf Kontakte, Äußerlichkeiten legen. **4.** *in Zahlen od. Zeichen ausgedrücktes Ergebnis einer Messung, Untersuchung o. ä.; Zahlenwert:* meteorologische, arithmetische, mathematische, technische -e; die mittleren -e des Wasserstandes; der gemessene W. stimmt mit dem errechneten überein; die Messung ergab den W. 7,5; den W. ablesen, eintragen; eine Gleichung auf den W. Null bringen. **5. a)** *Briefmarke (mit aufgedruckter Angabe des Wertes):* von der Serie gibt es noch einen W. zu 50 Pf.; **b)** ⟨Pl.⟩ kurz für ↑Wertpapiere.
wert-, Wert-: ~**achten** ⟨sw. V.; hat⟩ (veraltet): svw. ↑hochachten, dazu: ~**achtung,** die; ~**angabe,** die (Postw.): *Angabe des (zu versichernden) Wertes bei Wertsendungen;* ~**arbeit,** die: *mit größter Präzision durchgeführte Arbeit, die einen hohen Gebrauchswert schafft; Qualitätsarbeit;* ~**ausgleich,** der (Wirtsch.); ~**beständig** ⟨Adj.; nicht adv.⟩: *immer seinen Wert behaltend:* -e Anleihen; Gold bleibt immer w., dazu: ~**beständigkeit,** die; ~**brief,** der (Postw.): *(besonders registrierter) Brief mit Wertangabe, für die die Post garantiert;* ~**erhaltung,** die; ~**ermittlung,** die; ~**frei** ⟨Adj.; o. Steig.⟩: *nur auf die Sache selbst ausgerichtet, ohne Werturteil:* -e Erziehung, dazu: ~**freiheit,** die ⟨o. Pl.⟩; ~**gegenstand,** der: *Gegenstand, der einen gewissen materiellen Wert darstellt* (z. B. eine Uhr, Schmuck); ~**gemindert** ⟨Adj.; o. Steig.; nicht adv.⟩: *im [Verkaufs]wert gemindert:* der Wagen ist durch den Unfall w.; ~**halten** ⟨st. V.; hat⟩ (geh., veraltend): svw. ↑hochhalten (2); ~**lehre,** die: **1.** (Philos.) *Lehre von der Geltung u. [Rang]ordnung der Werte (3); Axiologie.* **2.** (marx.) svw. ↑~theorie; ~**los** ⟨Adj.; -er, -este; nicht adv.⟩: **1.** *ohne Wert* (1 a): -es Geld; die Münzen, Briefmarken sind w. geworden. **2.** *ohne Wert* (3): -es Gerümpel; diese Angaben sind für mich w. *(nützen mir nichts),* dazu: ~**losigkeit,** die; -; ~**marke,** die *Marke, die einen bestimmten, durch Aufdruck gekennzeichneten Wert repräsentiert;* ~**maß,** das: *Maß für einen bestimmten Wert;* ~**mäßig** ⟨Adj.; o. Steig.; nicht präd.⟩: *den Wert betreffend, in bezug auf den Wert;* ~**maßstab,** der: *Maßstab für den tatsächlichen od. ideellen Wert einer Sache;* ~**messer,** der: svw. ↑Maßstab (1); ~**minderung,** die; ~**neutral** ⟨Adj.; o. Steig.⟩: vgl. ~frei; ~**objekt,** das: *Sache, Gegenstand von größerem Wert;* ~**ordnung,** die: svw. ↑~system; ~**paket,** das: vgl. ~brief; ~**papier,** das (Wirtsch.): *Urkunde über ein privates, meist mit regelmäßigen Zins- od. Dividendenerträgen verbundenes [Vermögens]recht,* dazu: ~**papierabteilung,** die: *Abteilung in einer Bank, die über Wertpapiere berät u. Wertpapiergeschäfte vermittelt,* ~**papierbörse,** die: vgl. ²Börse (1), ~**papiergeschäft,** das: *An- u. Verkauf von Wertpapieren;* ~**produkt,** das: svw. ↑Neuwert (2); ~**sache,** das: ⟨meist im Pl.⟩ *Wertgegenstand, bes. Schmuck;* ~**schätzen** ⟨sw. V.; hat⟩ (geh., veraltend): svw. ↑hochachten: man schätzte den Künstler wert; man wertschätzte den Künstler; ... um wertzuschätzen; eine wertgeschätzte Persönlichkeit, dazu: ~**schätzung,** die (geh.): *Ansehen, Achtung:* große W. genießen; sich allgemeiner W. erfreuen; ~**schöpfung,** die (Wirtsch.); ~**schrift,** die (schweiz.): svw. ↑~papier; ~**sendung,** die (Postw.): *Brief od. Paket mit Wertangabe;* ~**skala,** die: *Rangordnung von [ideellen] Werten;* ~**steigerung,** die; ~**stellung,** die (Bankw.): *Festsetzung des Tages, an dem auf einem Konto eine Gutschrift od. Belastung vorgenommen wird; Valuta (2); Valutierung;* ~**stück,** das: *eine einzelner Wertgegenstand;* ~**system,** das (Philos.): *Ordnung der Werte* (3) *in einer Gesellschaft, Wirtschaft o. ä.;* ~**theorie,** die (marx.): *Theorie vom Tauschwert der Waren im Verhältnis zu der bei ihrer Produktion aufgewendeten Arbeit;* ~**urteil,** das: *wertendes Urteil* (2): ein W. abgeben; ~**verlust,** der; ~**voll** ⟨Adj.; nicht adv.⟩: **a)** *von hohem [materiellen, künstlerischem od. ideellem] Wert, kostbar:* -er Schmuck; eine -e alte W. Bücher; diese Frucht enthält -e Vitamine; ein -er Mensch (in bezug auf seinen Charakter); der Film ist künstlerisch w.; **b)** *sehr gut zu verwenden, nützlich u.*

hilfreich: -e Ratschläge; ~**vorstellung,** die ⟨meist Pl.⟩: anerzogene -en; ~**zeichen,** das: *Wertmarke od. einer Wertmarke entsprechender Aufdruck;* ~**zoll,** der: *nach dem Wert einer Ware festgesetzter Zoll (im Ggs. zum Gewichtszoll);* ~**zuwachs,** der: *Summe, um die etw., z. B. ein Grundbesitz, im Wert gestiegen ist.*
werten ['ve:ɐ̯tn̩] ⟨sw. V.; hat⟩ [mhd. werden, ahd. werdōn]: *jmdm., einer Sache einen bestimmten [ideellen] Wert zuerkennen; (etw.) im Hinblick auf einen Wertmaßstab betrachten; (jmdn., etw.) als etw. mehr od. weniger Wertvolles ansehen, auffassen:* eine Entwicklung kritisch w.; diese Leistung kann nicht hoch genug gewertet werden; ich werte es als besonderen Erfolg, daß ...; (Sport:) der schlechteste Sprung wird nicht gewertet *(nicht mitgezählt);* die Punktrichter werten *(benoten)* sehr unterschiedlich; **Werteskala,** die; -, ...len u. -s: svw. ↑Wertskala; ~**wertig** [-ve:gtɪç] in Zusb., z. B. einwertig, vollwertig; **Wertigkeit,** die; -, -en: **1.** (Chemie) *Verhältnis der Mengen, in denen sich ein chemisches Element mit einem anderen zu einer Verbindung umsetzt; Valenz* (2). **2.** (Sprachw.) *Valenz* (1). **3.** *Wert* (3); **Wertung,** die; -, -en: *das [Be]werten; Bewertung, Benotung (bes. im Sport):* das ist keine W., sondern nur eine Feststellung; im Skispringen erreichte er -en über 16; 6 Fahrer sind noch in der W.; ⟨Zus.:⟩ **Wertungslauf,** der (Motorsport): *Wettkampf, dessen Ergebnis zugleich in Punkten für die Meisterschaft niederschlägt;* **Wertungspunkt,** der (Sport).
werweißen ['ve:ɐ̯vaɪsn̩] ⟨sw. V.; hat⟩ [aus „wer weiß ... (ob, wann, wo ...)] (schweiz.): *hin und her raten, sich überlegen:* ich werweiße, ob ...; überall wurde gerwerweißt.
Werwolf ['ve:ɐ̯-], der; -[e]s, Werwölfe [mhd. werwolf; zu ahd. wer = Mann, Mensch u. ↑Wolf: *(im alten Volksglauben) Mensch, der sich von Zeit zu Zeit in einen Wolf verwandelt u. andere Menschen bedroht.*
wes [vɛs] ⟨Gen. des Relativpronomens „wer“⟩ [mhd. wes] (veraltet): svw. ↑wessen: w. Brot ich ess', des Lied ich sing' (↑Brot 1 a).
wesen ['ve:zn̩] ⟨sw. V.; hat⟩ [mhd. wesen, ahd. wesan = sein; geschehen] (geh., veraltet): *[als lebende Kraft] vorhanden sein:* die Götter westen nur noch als allegorische Schatten (Thieß, Reich 171); **Wesen** [-], das; -s, - [mhd. wesen, ahd. wesan = Sein; Wesenheit; Ding]: **1. a)** ⟨o. Pl.⟩ *das Besondere, Kennzeichnende einer Sache, Erscheinung, wodurch sie sich von anderem unterscheidet:* das ist nicht das W. der Sache, das liegt im W. der Kunst; **b)** (Philos.) *etw., das die Erscheinungsform eines Dinges prägt, ihr zugrunde liegt, sie [als innere allgemeine Gesetzmäßigkeit] bestimmt:* das W. der Dinge, der Natur; W. und Erscheinung eines Dinges. **2.** ⟨o. Pl.⟩ *Summe der geistigen Eigenschaften, die einen Menschen auf bestimmte Weise in seinem Verhalten, in seiner Lebensweise, seiner Art, zu denken u. zu fühlen u. sich zu äußern, charakterisieren:* ein stilles W. haben; sein wahres W. zeigte er nie; seinem [innersten] W. nach ist er sehr sensibel; von lebenswürdigem W. sein. **3. a)** *etw., was in bestimmter Gestalt, auf bestimmte Art u. Weise [oft nur gedacht, vorgestellt] existiert, in Erscheinung tritt:* phantastische, irdische, körperliche W.; das höchste W. (Gott); der Mensch als gesellschaftliches W.; der Mensch ist ein vernunftbegabtes W.; weit u. breit war kein menschliches W. *(Mensch)* zu sehen; sie glaubten nicht an ein höheres W.; **b)** *Mensch (als Geschöpf, Lebewesen):* sie ist ein freundliches, stilles W.; das arme W. wußte sich nicht zu helfen; ein weibliches W. kam mir entgegen; das kleine W. *(Kind)* wimmerte kläglich; was denkt sich denn dieses W. dabei? **4.** ⟨o. Pl.⟩ (veraltet) *Tun und Treiben* (heute meist in den Wendungen): **sein W. treiben** (1. *sich tummeln, herumtreiben.* **2.** ↑Unwesen **2)**; ~**viel -s/kein W.** **[aus/um/von etw.] machen** (ugs.; *einer Sache [keine] große Bedeutung beimessen),* ~**wesen** [-ve:zn̩], das; -s, -: Grundwort in Zus. mit Subst. mit der Bed. *Gesamtheit der Dinge u. Vorgänge, die zu etw. gehören,* z. B. Erziehungswesen, Fernmeldewesen, Beamtenwesen, Gesundheitswesen; **wesenhaft** ⟨Adj.; -er, -este⟩ (geh., veraltet): **1.** *das Wesen* (1) *ausmachend; im Wesen begründet:* -e Bedeutungsbeziehungen (z. B. zwischen „bellen“ u. „Hund“); dazu ist ein -es Kennzeichen der Poesie, gehört w. zur Poesie. **2.** ⟨o. Steig.⟩ *wirkliches Sein habend, real existent;* **Wesenheit,**

die; -, -en (geh., veraltet): **1.** svw. ↑Wesen (1): die W.
der Dinge. **2.** (veraltend) svw. ↑Wesen (2): eine scheue,
gutmütige W. **3.** *reales Vorhandensein, Stofflichkeit;* **wesen-**
los ⟨Adj.; -er, -este⟩ (geh.): **1.** *unwirklich; nicht von Leben,*
Stofflichkeit zeugend: -e Träume; Das -e Mondlicht machte
ihn plötzlich rasend (Simmel, Stoff 24). **2.** *bedeutungslos,*
unwichtig (im Vergleich zu anderem): in dieser Not wird
alles andere w.; ⟨Abl.:⟩ **Wesenlosigkeit,** die; -.
wesens-, Wesens-: ~**art,** die: svw. ↑Wesen (2); *Charakter*
(1 a): die besondere W. eines Menschen; er ist von anderer
W. als sein Freund; ~**eigen** ⟨Adj.; o. Steig.; nicht adv.⟩:
zum Wesen einer Sache, Person gehörend, dafür charakteri-
stisch: Großzügigkeit ist ihm w.; ~**fremd** ⟨Adj.; o. Steig.;
nicht adv.⟩: *dem Wesen einer Sache, Person fremd, nicht*
dazu passend; ~**gemäß** ⟨Adj.; o. Steig.⟩: *dem Wesen* (1,
2) *entsprechend;* ~**gleich** ⟨Adj.; o. Steig.; nicht adv.⟩: *von*
gleichem Wesen, gleicher Wesensart: sie sind sich w.;
~**gleichheit,** die; ~**kern,** der: *entscheidender, bestimmender*
Wesenszug; ~**merkmal,** das: vgl. ~zug; ~**unterschied,** der:
Unterschied im Wesen, in der Wesensart; ~**verschieden**
⟨Adj.; o. Steig.; nicht adv.⟩: *von verschiedenem Wesen,*
verschiedener Wesensart; ~**verwandlung,** die (kath. Kirche):
svw. ↑Transsubstantiation; ~**verwandt** ⟨Adj.; o. Steig.;
nicht adv.⟩: *im Wesen, in der Wesensart verwandt, ähnlich,*
dazu: ~**verwandtschaft,** die; ~**zug,** der: *charakteristisches*
Merkmal eines Wesens, Bestandteil einer Wesensart.
wesentlich ['ve:zn̩tlɪç; mhd. wesen(t)lich, ahd. wesenlīho
(Adv.)] ⟨Adj.⟩: **1.** ⟨nicht adv.⟩ *den Kern einer Sache ausma-*
chend u. daher bes. wichtig; von entscheidender Bedeutung,
grundlegend; essentiell (1 a): -er Bestandteil von etw. sein;
zwischen beiden Fassungen besteht kein -er Unterschied;
-e Mängel konnten nicht festgestellt werden; dieser Begriff
ist von -er Bedeutung; das Programm enthielt nichts w.
Neues; es ist w. [für die Debatte], daß ...; ⟨subst.:⟩ er
hat Wesentliches auf dem Gebiet der Kybernetik geleistet;
das Wesentliche vom Unwesentlichen unterscheiden; sich
auf das Wesentliche beschränken; **im -en* (1. *aufs Ganze*
gesehen, ohne ins einzelne zu gehen: das ist im -en dasselbe.
2. *in erster Linie:* die Ursache dafür ist im -en darin zu
sehen, daß ...); **um ein -es** (veraltend; *erheblich):* das könnte
die Arbeit um ein -es erleichtern. **2.** ⟨intensivierend bei
Adjektiven im Komp. u. Superl.⟩ *um vieles; in hohem*
Grade; sehr: etw. ist w. schöner, größer, besser als ...;
sie hat sich nicht w. verändert; sich von etw. w. unterschei-
den.
Wesfall, der; -[e]s, Wesfälle (Sprachw.): svw. ↑Genitiv.
weshalb ⟨Adv.⟩ [zu ↑wes u. ↑-halben]: svw. ↑warum.
Wesir [ve'zi:ɐ̯], der; -s, -e [türk. vezir < arab. wäzir, eigtl.
= Helfer]: **a)** (hist.) svw. ↑Großwesir; **b)** *Minister in islami-*
schen Staaten; **Wesirat** [vezi'ra:t], das; -[e]s, -e: *Amt, Würde*
eines Wesirs.
Wesleyaner [vɛsli'a:nɐ, vɛsle'ja:nɐ], der; -s, - [nach dem
engl. Theologen u. Begründer des Methodismus J. Wesley
(1703–1791)]: svw. ↑Methodist.
Wespe ['vɛspə], die; -, -n [mhd. wespe, wefse, ahd. wefsa,
eigtl. = die Webende; nach dem gewebeartigen Nest]:
einer Biene ähnliches, schmerzhaft stechendes Insekt mit
einem schlankeren, nicht behaarten Körper, einem schwarz-
gelb gezeichneten Hinterleib u. einem auffallend schmalen
Teil zwischen Brust u. Hinterleib.
Wespen-: ~**nest,** das: ein W. ausräumen; **in ein W. stechen/*
greifen (ugs.; *große Aufregung durch das Aufrühren einer*
heiklen Angelegenheit auslösen [u. sich dadurch erbitterte
Gegner schaffen]; **sich in ein W. setzen** (ugs.; *sich durch*
sein Verhalten Gegner schaffen, viele gegen sich aufbringen);
~**schwarm,** der; ~**stich,** der; ~**taille,** die: *sehr schlanke Taille:*
junge Mädchen mit -n.
wessen ['vɛsn̩]: Gen. von ↑wer (I a, II) u. ↑was (I, II, 1);
wessenthalben [vɛsn̩t-] ⟨Interrogativadv.⟩ (geh., veraltet):
weshalb; wessentwegen ⟨Interrogativadv.⟩ (geh., veraltet):
weswegen; **wessentwillen** ⟨Interrogativadv.⟩ in der Wen-
dung um w. (geh., veraltet; *wem zuliebe):* um w. hast
du uns verraten?
West [vɛst], der; -[e]s, -e [spätmhd. west, zu ↑West in Analogie
zu Nord, Süd] ⟨Ggs.: Ost⟩: **1.** ⟨o. Pl.; unflekt.; o. Art.⟩
a) (bes. Seemannsspr., Met.) svw. ↑Westen (1) (gewöhnlich
in Verbindung mit einer Präp.): der Wind kommt aus/von
W.; die Menschen kamen aus Ost und W. *(von überall*
her); der Konflikt zwischen Ost und W. (↑Ost 1 a); **b)**
als nachgestellte nähere Bestimmung bei geographischen

Namen o. ä. zur Bezeichnung des westlichen Teils od.
zur Kennzeichnung der westlichen Lage, Richtung: der
Stand befindet sich in Halle W.; Abk.: W 2. ⟨Pl. selten⟩
(Seemannsspr., dichter.) *Westwind:* ein leichter W.
west-, West-: ~**deutsch** ⟨Adj.; o. Steig.; nicht adv.⟩: **a)** *den*
westlichen Teil Deutschlands betreffend; **b)** *(in nichtoffiziel-*
lem Sprachgebrauch) die Bundesrepublik Deutschland be-
treffend; ~**fernsehen,** das (DDR ugs.): *Fernsehen der Bun-*
desrepublik Deutschland; ~**flanke,** die: vgl. Ostflanke; ~**flü-**
gel, der: vgl. Ostflügel; ~**front,** die: *(bes. im 1. u. 2. Welt-*
krieg) im Westen verlaufende Front (2); ~**geld,** das: vgl.
Westmark; ~**grenze,** die: vgl. Ostgrenze; ~**küste,** die;
~**mächte** ⟨Pl.⟩ (Politik): **a)** *die gegen Deutschland verbünde-*
ten Staaten Frankreich, Großbritannien [u. USA] vor u.
im ersten Weltkrieg; **b)** *die alliierten Staaten Frankreich,*
Großbritannien, USA nach 1945; ~**mark,** die (o. Pl.): - (ugs.):
Mark der Bundesrepublik Deutschland: Die harte W. ist
in Leipzig Trumpf (MM 5. 9. 75, 8); ~**nordwest** [--'-],
der: vgl. Ostnordost; Abk.: WNW; ~**nordwesten** [--'--],
der: vgl. Ostnordosten; Abk.: WNW; ~**östlich** ⟨Adj.;
o. Steig.⟩: vgl. ostwestlich; ~**punkt,** der (Geogr.): vgl.
Ostpunkt; ~**rand,** der: vgl. Ostrand; ~**seite,** die: vgl. Ost-
seite, dazu: ~**seitig:** vgl. ostseitig; ~**spitze,** die: vgl. Ost-
spitze; ~**südwest** [--'-], der: vgl. Ostsüdost; Abk.: WSW;
~**südwesten** [--'--], der: vgl. Ostsüdosten; Abk.: WSW;
~**teil,** der: vgl. Ostteil; ~**ufer,** das: vgl. Ostufer; ~**wand,**
die: vgl. Ostwand; ~**wärts** ⟨Adv.⟩ [↑-wärts]: vgl. ostwärts
(a, b), ~**wind,** der: vgl. Ostwind; ~**zone,** die ⟨meist Pl.⟩
(veraltet): *(nach dem zweiten Weltkrieg durch die Aufteilung*
Deutschlands in Zonen entstandene) britische, französische
bzw. amerikanische Besatzungszone.
West-coast-Jazz ['wɛst'koʊst'dʒæz], der; - [aus engl. west
= Westen; West-, coast = Küste u. ↑Jazz] (Musik): *um*
die Mitte der 50er Jahre an der Westküste der USA entstan-
dene, dem Cool Jazz ähnliche Stilrichtung des Jazz.
Weste ['vɛstə], die; -, -n [frz. veste = ärmelloses Wams
< ital. veste < lat. vestis = Kleid, Gewand]: **1.** *kurzes,*
ärmelloses Kleidungsstück [mit einem Ausschnitt], das
[enganliegend] über dem Oberhemd, einer Bluse getragen
wird: ein Anzug mit W.; **eine/keine weiße/reine/saubere*
W. haben (ugs.; *nichts/etw. getan haben, was rechtlich nicht*
einwandfrei ist); **einen Fleck auf der [weißen] W. haben**
(↑Fleck 1); **jmdm. etw. unter die W. jubeln** (ugs.; *machen,*
daß jmd. gegen seinen Willen etw. bekommt, hat, machen
muß). **2.** (landsch.) *ärmellose Jacke aus feiner Wolle; Strick-*
jacke; Strickweste. **3. a)** *wie eine Weste getragene Schutzbe-*
kleidung für den Oberkörper: eine schuß-, kugelsichere W.;
b) kurz für ↑Schwimmweste.
Westen ['vɛstn̩], der; -s [mhd. westen, ahd. westan]: **1.** ⟨meist
o. Art.⟩ *Himmelsrichtung, in der (bei Tagundnachtgleiche)*
die Sonne untergeht (gewöhnlich in Verbindung mit einer
Präp.; Ggs.: Osten): der Stern steht im W.; der Balkon
geht nach W.; die Wolken kommen von/vom W. [her];
Abk.: W **2.** *gegen Westen* (1), *im Westen gelegener Bereich,*
Teil (eines Landes, Gebietes, einer Stadt o. ä.): im W.
Afrikas; das Gebirge liegt im W.; **der Wilde W. (Gebiet*
im Westen Nordamerikas zur Zeit der Kolonisation im
19. Jh.); nach engl.-amerik. Wild West, unter Anspielung
auf die zu dieser Zeit oft herrschende Gesetzlosigkeit. **3.**
Westeuropa u. die USA im Hinblick auf ihre politische,
weltanschauliche o. ä. Gemeinsamkeit: eine Stellungnahme
des -s zu den sowjetischen Vorschlägen liegt noch nicht
vor; der Diplomat ist in den W. gegangen, geflohen.
Westen- (Weste): ~**futter,** das; ~**tasche,** die: *kleine Tasche*
in einer Weste: das Geld in die W. stecken; Ü jmdm.
ganz schnell mal aus der W. (ugs.; *mühelos; ganz ohne*
Schwierigkeiten) unter die Arme greifen; ein Abhörgerät
für die W. (ugs.; *ein sehr kleines Abhörgerät);* **etw. wie*
seine W. kennen (ugs.; *[einen größeren Ort, ein Land od.*
ein Gebiet] so gut kennen, daß es kaum etw. gibt, was
man darin noch nicht kennt), dazu: ~**taschenformat,** das
(ugs. spött.): *im Westentaschenformat* (1) *hergestelltes*
Buch; **im W.* (ugs. spött.): *von lächerlich wirkender Unbedeutend-*
heit (im Vergleich zu jmd. Bedeutendem): ein Politiker
im W.).
Westend ['vɛst|ɛnt], das; -s, -s [nach dem vornehmen Londo-
ner Stadtteil West End]: *vornehmer, im Westen gelegener*
Stadtteil einer Großstadt (z. B. Berlins).
Westentaschen-: Best. von Personenbez. o. ä.; ugs. spött.):
kein richtiger ..., sondern nur ein ... im Westentaschenformat

(2.), z. B. Westentaschen-Al-Capone, Westentaschenplay-
boy, Westentaschenrevolutionär.

Western ['vɛstən], der; -[s], - [engl. western, zu: western
= westlich, West-]: *Film, der im Wilden Westen spielt;*
Westerner ['vɛstənɐ], der; -s, - [engl.-amerik. westerner]:
Held eines Westerns.

Westinghousebremse Ⓦ ['vɛstɪŋhaʊs-], die; -, -n [nach dem
amerik. Ingenieur J. Westinghouse (1846–1914)]: *Luft-
druckbremse bei Eisenbahnen mit einer Leitung, die von
Wagen zu Wagen durchläuft.*

westisch ['vɛstɪʃ] ⟨Adj.; o. Steig.; meist attr.⟩ (Anthrop.):
*einem europiden Menschentypus angehörend, entsprechend,
der bes. im mediterranen Raum vorkommt u. für den schlan-
ker Körperbau, länglicher Kopf u. zierliche, scharf konturier-
te Nase typisch sind:* -e Rasse; **Westler** ['vɛstlɐ], der; -s,
- (ugs.): *Staatsangehöriger, Bewohner der Bundesrepublik
Deutschland* (Ggs.: Ostler); **westlerisch** ['vɛstlərɪʃ] ⟨Adj.⟩:
betont westlich (3) eingestellt; **westlich** ['vɛstlɪç] (Ggs.: öst-
lich): **I.** ⟨Adj.⟩ **1.** ⟨nicht adv.⟩ *im Westen* (1) *gelegen:*
das -e Frankreich; ⟨in Verbindung mit „von"⟩: w. von
Zürich. **2.** ⟨nicht adv.⟩: **a)** *nach Westen* (1) *gerichtet;* **b)**
aus Westen (1) *kommend.* **3.** *von Westen* (3) *gehörend:*
-e Journalisten, Regierungen; die -en Alliierten; als Retter
der -en Welt in den Wahlkampf ziehen. **II.** ⟨Präp. mit
Gen.⟩ *weiter im, gegen Westen* (1) *[gelegen] als ...; westlich
von ...:* w. der Grenze.

Westonelement ['vɛstən-], das; -s, -e [nach dem amerik.
Physiker E. Weston (1850–1936)] (Physik): *H-förmiges
galvanisches Element, das eine sehr konstante Spannung
liefert u. daher als Normal für die Einheit der elektrischen
Spannung festgelegt wurde.*

Westover [vɛst'|o:vɐ], der; -s, - [aus engl. vest = Weste
u. over = über, geb. nach ↑Pullover]: *ärmelloser Pullover
mit [spitzem] Ausschnitt, der über Hemd od. Bluse getragen
wird.*

weswegen [vɛs've:gn] ⟨Adv.⟩: svw. ↑weshalb, warum.

wett [vɛt] ⟨Adj.; o. Steig.; nur präd.⟩ [mhd. wette, rückgeb.
aus ↑Wette] (selten): svw. ↑quitt: meist in der Verbindung
[mit jmdm.] w. sein.

wẹtt-, Wẹtt-: ~**annahme**, die: *Stelle (Geschäft, Kiosk o. ä.),
die Wetten* (2) *bes. Rennwetten annimmt; Totalisator* (1);
~**bewerb**, der: **1.** *etw., woran mehrere Personen im Rahmen
einer ganz bestimmten Aufgabenstellung, Zielsetzung in dem
Bestreben teilnehmen, die beste Leistung zu erzielen, Sieger
zu werden:* ein internationaler W.; den sozialistischen W.
organisieren; einen W. gewinnen, verlieren; einen W. für
junge Musiker, um die beste Idee für die Altstadtsanierung
ausschreiben; an einem W. teilnehmen; aus einem W. aus-
scheiden; das Pferd läuft außer W. *(läuft in einem Rennen,
ohne an der Bewertung teilzunehmen);* sehr gut im W.
liegen; in einem W. siegen. **2.** ⟨o. Pl.⟩ (Wirtsch.) *Kampf
um möglichst gute Marktanteile, hohe Profite, am oder Kon-
kurrenten zu überbieten, auszuschalten; Konkurrenz:* unter
den Firmen herrscht ein harter, heftiger W.; unlauterer
W. (jur.; *Wettbewerb mit Methoden, die von der Rechtspre-
chung für unzulässig erklärt worden sind*); im [freien]/im
[freiem] W. miteinander stehen, dazu: ~**bewerber**, der: **1.**
jmd., der an einem Wettbewerb (1) *teilnimmt.* **2.** (Wirtsch.)
jmd., der mit anderen im Wettbewerb (2) *steht; Konkurrent,*
~**bewerbsbedingung**, die, ~**bewerbsbeschränkung**, die
(Wirtsch.), ~**bewerbsbewegung**, die (DDR Wirtsch.), ~**be-
werbsfähig** ⟨Adj.; nicht adv.⟩: svw. ↑konkurrenzfähig, ~**fä-
higkeit**, die ⟨o. Pl.⟩, ~**bewerbsteilnehmer**, der, ~**bewerbsver-
bot**, das, ~**bewerbsverpflichtung**, die (DDR Wirtsch.), ~**be-
werbsverzerrung**, die (Wirtsch.): *Ungleichmäßigkeit der
Wettbewerbsbedingungen,* ~**bewerbswirtschaft**, die: *Wirt-
schaftsordnung mit freier, uneingeschränkter Marktwirt-
schaft, Konkurrenz;* ~**büro**, das: vgl. ~annahme; ~**eifer**, der:
Bestreben, andere zu übertreffen, zu überbieten; ~**eiferer**,
der (selten): *jmd., der mit jmdm. wetteifert;* ~**eifern** ⟨sw.
V.; hat⟩: *danach streben, andere zu übertreffen, zu überbie-
ten:* miteinander w.; ~**fahrer**, der: *jmd., der an einer Wett-
fahrt teilnimmt;* ~**fahrt**, die: *Fahrt um die Wette;* ~**kampf**,
der (bes. Sport): *Kampf um die beste [sportliche] Leistung:*
einen W. veranstalten, durchführen, austragen, dazu:
~**kampfbedingungen** ⟨Pl.⟩ (bes. Sport), ~**kämpfer**, der
(Sport): *jmd., der an einem Wettkampf teilnimmt,* ~**kampf-
gymnastik**, die; ~**kampfstätte**, die (Sport): *Stätte, wo Wett-
kämpfe ausgetragen werden; Stadion;* ~**lauf**, der: *Lauf um*

die Wette: einen W. machen, gewinnen; Ü der W. mit
der Zeit, mit dem Tod; wer gewinnt den W. zum Mond,
um die Gunst der Käufer?; ~**laufen** ⟨V.; nur im Inf.⟩:
um die Wette laufen; ~**läufer**, der: *jmd., der an einem Wett-
lauf teilnimmt;* ~**machen** (sw. V.; hat) (ugs.): **1.** *einer nach-
teiligen, negativen Sache, Erscheinung durch etw. anderes,
was sich günstig, positiv auswirkt, entgegenwirken, sie aus-
gleichen:* den Schaden, das Versäumte wieder [einigerma-
ßen] w.; sich bemühen, mangelnde Begabung durch Fleiß
wettzumachen; einen Fehler, eine Niederlage w. *(wieder-
gutmachen).* **2.** *sich für etw. erkenntlich zeigen:* sie wollten
die großzügige Unterstützung w.; ~**rennen** ⟨V.; nur im Inf.⟩:
vgl. wettlaufen; ~**rennen**, das: vgl. Wettlauf: ein W. veran-
stalten; ~**rudern** ⟨V.; nur im Inf.⟩: vgl. wettlaufen; ~**rudern**,
das; -s: vgl. Wettlauf; ~**rüsten**, das; -s: *wechselseitige Steige-
rung der Rüstung* (2) *seitens mehrerer Staaten, um dem
Gegner nicht unterlegen zu sein od. um stärker als der Gegner zu
sein:* atomares W.; ~**schießen** ⟨V.; nur im Inf.⟩: vgl. wett-
laufen; ~**schießen**, das: *Schießen um die Wette; Wettbewerb
im Schießen;* ~**schwimmen** ⟨V.; nur im Inf.⟩: vgl. wettlaufen;
~**schwimmen**, das; -s: vgl. Wettlauf; ~**segeln** ⟨V.; nur im
Inf.⟩: vgl. wettlaufen; ~**segeln**, das; -s: vgl. ~lauf; ~**spiel**,
das: *unterhaltendes Spiel, das bes. von Kindern als Wettbe-
werb, Wettkampf gespielt wird:* für die Kinder wurden
-e organisiert; ~**streit**, der: svw. ↑~kampf, ~**bewerb**: es
entspann sich ein edler W. zwischen ihnen; sich im W.
messen; mit jmdm. in W. treten; ~**streiten** ⟨V.; nur im
Inf.⟩: vgl. wettlaufen; ~**teufel** (nicht getrennt: Wetteufel),
der in der Wendung **vom W. besessen sein** (ugs.; *leiden-
schaftlich gern Wetten abschließen*); ~**turnen** (nicht ge-
trennt: wetturnen) ⟨V.; nur im Inf.⟩: vgl. wettlaufen; ~**tur-
nen** (nicht getrennt: Wetturnen), das: vgl. Wettlauf.

Wette ['vɛtə], die; -, -n [mhd. wet(t)e = Wette; Pfand,
ahd. wet(t)i = Pfand]: **1.** *Abmachung zwischen zwei Perso-
nen, daß derjenige, der mit seiner Behauptung (im Streit
über eine ungewisse Angelegenheit, einen noch nicht entschie-
denen Ausgang) recht behält, einen anderen etw. (z. B. Geld)
bekommt:* die W. ging um 100 Mark; was gilt die W.?
(was gibst du mir, wenn ich recht habe?); jmdm. eine W.
anbieten; eine W. [mit jmdm.] abschließen; die W. anneh-
men; eine W. gewinnen, verlieren; ich gehe jede W. ein/ich
mache jede W., daß ... *(ich bin fest davon überzeugt, daß
...);* auf die W. lasse ich mich nicht ein; ich könnte, möchte
eine W. abschließen (ugs.; *bin überzeugt, [fast] sicher*),
daß das nicht stimmt. **2.** *(bes. bei Pferderennen) mit dem
Einsatz von Geld verbundener Tip* (2). **3.** ***um die W.** (1.
*mit der Absicht, schneller, besser als der andere zu sein,
sich mit jmdm. in etw. messen:* um die W. laufen, fahren,
rennen. 2. ugs.; *jeweils einander übertreffend:* sie sangen
um die W.); **wetten** ['vɛtn] ⟨sw. V.; hat⟩ [mhd. wetten,
ahd. wettōn]: **1. a)** *eine Wette* (1) *abschließen:* mit jmdm.
[um etw.] w.; worum/um wieviel wetten wir?; [wollen wir]
w.?; sie wetteten, wer zuerst fertig sein würde; R so haben
wir nicht gewettet (ugs.; *drückt eine Art Einspruch aus;
wenn jmd. mit einem Trick od. auf eine nicht entspre-
chende Weise macht, gemacht hat u. so den anderen über-
troffen o. ä. hat; das kannst du mir nur nicht machen;
das haben wir nicht so abgemacht);* w. [daß]? (ugs.; *das
ist ganz sicher so);* ich wette [hundert zu eins] (ugs.; *bin
überzeugt),* daß du das nicht kannst; **b)** *als Preis für eine
Wette* (1) *einsetzen:* 10 Mark, einen Kasten Bier w.; R
darauf wette ich meinen Kopf/Hals! (ugs.; *davon bin ich
unbedingt überzeugt;* das wird mit Sicherheit so!). **2.** *einen
Tip* (2) *abgeben,* ²*tippen* (2 a): auf ein Pferd w.; auf Platz,
Sieg w.; ⟨Abl.:⟩ ¹**Wetter**, der; -s, -: *jmd., der [regelmäßig]
wettet.*

²**Wetter** ['vɛtɐ], das; -s, - [mhd. weter, ahd. wetar, eigtl.
= Wehen, Wind]: **1.** ⟨o. Pl.⟩ *das, was zu einem bestimmten
Zeitpunkt, an einem bestimmten Ort als Sonnenschein, Re-
gen, Wind, Wärme, Kälte, Bewölkung o. ä. in Erscheinung
tritt u. jeweils häufigen Veränderungen unterworfen ist:* es
ist, herrscht, wir haben schönes, strahlendes, gutes, früh-
lingshaftes, hochsommerliches, schlechtes, kaltes, regneri-
sches, nebliges, stürmisches W.; das W. schlug um; mildes
W. setzte nach und nach ein; so zuläßt, gehen
wir schwimmen; das W. ist [un]beständig, hält sich, wird
schlechter; das W. verspricht besser zu werden; was haben
wir heute für W.?; W. voraussagen; wir bekommen
anderes W.; bei günstigem W. fliegen; er muß bei jedem
(auch bei schlechtem) W. raus; bei klarem W. kann man

von hier aus die Alpen sehen; nach dem W. sehen; vom W. reden; [das ist] ein W. zum Eierlegen (salopp; *herrliches Wetter*); [das ist] ein W. zum Jungehundekriegen (salopp; *miserables Wetter*); bei solchem W. jagt man keinen Hund vor die Tür; *bei jmdm. gut W. machen (ugs.; *jmdn. günstig, gnädig stimmen*); bei/in Wind und W. (↑Wind 1); um gut[es] W. bitten (ugs.; *um Wohlwollen, Verständnis bitten*). 2. (emotional) *als bes. schlecht empfundenes Wetter (1) mit starkem Regen, Wind; Gewitter:* ein W. braut sich, zieht sich zusammen, zieht herauf, bricht los, entlädt sich; das W. tobt, zieht ab, hat sich verzogen; alle W.! (ugs.; *Ausruf des Erstaunens, der Bewunderung*). 3. ⟨Pl.⟩ (Bergbau) *in einer Grube* (3 a) *vorhandenes Gasgemisch; Abwetter:* *schlagende/(seltener:) böse/matte W. *(explosives Gasgemisch .als Ursache von Grubenunglücken).*

wetter-, Wetter- (²Wetter): ~amt, das: *Einrichtung zur Beobachtung, Erforschung u. Vorhersage des Wetters;* ~änderung, die; ~ansage, die: svw. ↑~bericht; ~aussicht, die ⟨meist Pl.⟩: vgl. ~bericht; ~austausch, der (Bergbau): svw. ↑Grubenbewetterung; ~beobachtung, die; ~bericht, der: *Bericht des Wetterdienstes über die voraussichtliche Entwicklung des Wetters:* er hörte im Rundfunk den W.; sich den W. im Fernsehen anschauen; ~beruhigung, die; ~besserung, die; ~beständig ⟨Adj.; nicht adv.⟩: vgl. ~fest; ~bestimmend ⟨Adj.; o. Steig.; nicht adv.⟩: das Hoch, Tief bleibt weiterhin w.; ~dach, das: *Schutzdach gegen Regen o.ä.;* ~dienst, der: *[Gesamtheit der Einrichtungen zur] Beobachtung, Erforschung u. Voraussage des Wetters;* ~ecke, die (ugs.): *Schlechtwettergebiet;* ~empfindlich ⟨Adj.; nicht adv.⟩: vgl. ~fühlig; ~fahne, die: *auf Dächern od. Türmen befindlicher metallener Gegenstand in Form einer Fahne, der die Windrichtung anzeigt;* ~fest ⟨Adj.; nicht adv.⟩: *gegen Einwirkung des Wetters geschützt; so, daß es durch das Wetter nicht in irgendeiner Weise beeinträchtigt werden kann:* -e Kleidung, Schuhe; das Material ist w.; ~fleck, der (österr.): *weiter Regenmantel ohne Ärmel;* ~frosch, der: a) (ugs.) *Laubfrosch, der in einem Glas mit einer kleinen Leiter gehalten wird u. der angeblich, wenn er die Leiter hochklettert, damit schönes Wetter voraussagt;* b) (scherzh.) Meteorologe: Die ,,Wetterfrösche" wollen eine Prognose für das Sommerwetter noch nicht wagen (MM 19. 6. 73, 13); ~fühlig [-fy:lɪç] ⟨Adj.; nicht adv.⟩: *auf Wetterumschlag empfindlich (z.B. mit Kopfweh, Gliederschmerzen, Müdigkeit, Nervosität) reagierend,* dazu: ~fühligkeit, die; -; ~führung, die: a) *natürliche Luftbewegung in einer Höhle;* b) (Bergbau) svw. ↑Grubenbewetterung; ~gebräunt ⟨Adj.; nicht adv.⟩: *vom ständigen Aufenthalt im Freien gebräunt:* ein -es Gesicht; ~geschehen, das: *Verlauf des Wetters;* ~geschützt ⟨Adj.; -er, -este; nicht adv.⟩: *so w. windgeschützt;* ~glas, das (veraltet): svw. ↑Barometer; ~gott, der (Rel., Myth.): *Gottheit des Wetters:* der Stier, das heilige Tier Rammans ..., des -es (Ceram, Götter 315); Ü Wenn der W. *(das Wetter)* mitspielt, dann könnte es auf der ... Bahn einen neuen Weltrekord geben (Hörzu 8, 1971, 53); ~hahn, der; ~fahne; ~hart ⟨Adj.; o. Steig.; nicht adv.⟩ (selten): a) *gegen rauhes Wetter, Kälte abgehärtet:* -e Seeleute; b) *vom ständigen Aufenthalt im Freien geprägt:* -e Gesichtszüge; ~häuschen, das: 1. *Gegenstand in Form eines kleinen Häuschens mit nebeneinanderliegenden Türen, in denen die Figuren einer Frau u. eines Mannes auf einer Achse stehen, die bei Luftfeuchtigkeit schwankt, so daß die Frau od. der Mann vor das Häuschen gedreht wird, u. zwar jeweils als Symbol für gutes od. schlechtes Wetter.* 2. *gegen Sturm u. Regen schützende Hütte;* ~karte, die: *stark vereinfachte Landkarte, auf der die Wetterlage eines bestimmten Gebietes dargestellt ist;* ~kunde, die ⟨o. Pl.⟩: *Zweig der Meteorologie, der sich mit dem Wettergeschehen, der Wettervorhersage befaßt;* ~kundig ⟨Adj.; nicht adv.⟩: *durch Wetterbeobachtung auf die weitere Entwicklung des Wetters schließen könnend:* ein -er Bauer; ~kundlich ⟨Adj.; o. Steig.; nicht präd.⟩: *die Wetterkunde betreffend, zu ihr gehörend;* ~lage, die (Met.): *ein einem größeren Gebiet in einem bestimmten Zeitraum vorherrschender Zustand des Wetters;* ~lampe, die (Bergbau): svw. ↑Sicherheitslampe; ~leuchten, das ⟨o. Pl.; vgl. u. hat; unpers.⟩: *(als Blitz) in weiter Entfernung hell aufleuchten:* an der Küste wetterleuchtet es; Ü ihr Gesicht wetterleuchtete von Rührung (Schröder, Wanderer 12); ~leuchten, das, -s [unter Einfluß von ↑leuchten umgedeutet aus mhd. wetterleich = Blitz, 2. Bestandteil zu ↑¹Leich, also eigtl. = Wettertanz, -spiel]: ein fernes,

fahles W.; Ü W. am politischen Horizont; ~loch, das (ugs.): *Schlechtwettergebiet;* ~macher, der: 1. (ugs. scherzh.) Meteorologe. 2. svw. ↑Regenmacher; ~mantel, der: svw. ↑Regenmantel; ~mäßig ⟨Adj.; o. Steig.; nicht präd.⟩: *das Wetter betreffend;* ~prognose, die; ~prophet, der: a) *jmd., der das Wetter vorhersagt;* b) (scherzh.) Meteorologe; ~rakete, die: a) *der Beeinflussung des Wetters dienende Rakete;* b) vgl. ~satellit; ~regel, die: svw. ↑Bauernregel; ~satellit, der: *der Beobachtung u. Erforschung des Wetters dienender Satellit* (2); ~schacht, der (Bergbau): *Schacht zum Absaugen der verbrauchten Luft aus unterirdischen Grubenbauen;* ~schaden, der: *Schaden, der durch ein Unwetter entstanden ist;* ~scheide, die: *Gebiet, bes. Gebirge, Gewässer, das die Grenze zwischen verschiedenartigen Wetterzonen bildet;* ~schiff, das: vgl. ~satellit; ~schutz, der: vgl. Regenschutz; ~seite, die: a) *die dem Wind zugekehrte Seite (eines Berges, Hauses o. ä.);* b) *Richtung, aus der schlechtes, stürmisches Wetter kommt;* ~station, die: *meteorologische Station;* ~strom, der (Bergbau): *Luftstrom in unterirdischen Grubenbauen;* ~sturz, der: *plötzliches Sinken der Lufttemperatur;* ~umschlag, der: *plötzliche Veränderung des Wetters;* ~umschwung, der: ↑~umschlag; ~verhältnisse ⟨Pl.⟩: ungünstige, schlechte W.; ~verschlechterung, die; ~voraussage, die; ~vorhersage, die: *Angabe [des Wetterdienstes] über den wahrscheinlichen Verlauf des Wetters [der nächsten Nacht u. des nächsten Tages];* ~wand, die: svw. ↑Gewitterwand; ~warnung, die: *Warnung vor einem herannahenden Unwetter;* ~warte, die: vgl. ~station; ~wendisch ⟨Adj.; nicht adv.⟩ (abwertend): *so veranlagt, daß man mit plötzlichem Umschwung des Verhaltens rechnen muß, nicht mit Beständigkeit rechnen kann;* ~wolke, die: svw. ↑Gewitterwolke; ~zone, die.

Wetterchen ['vɛtɐçən], das; -s (ugs.): *besonders gutes Wetter:* heute ist ein W. heute!; **wettern** ['vɛtɐn] ⟨sw. V.; hat⟩ [zu ↑²Wetter (2)]: 1. ⟨unpers.⟩ (veraltend): svw. ↑gewittern. 2. (ugs.) *laut u. heftig schimpfen:* furchtbar, in einem fort w.; er tobte und wetterte; sie wetterten auf die Regierung, über die zu hohen Steuern, gegen alles Neue.

wetzen ['vɛtsn] ⟨sw. V.⟩ [mhd. wetzen, ahd. wezzen]: 1. ⟨hat⟩ a) *durch Schleifen an einem harten Gegenstand [wieder] scharf machen, schärfen:* das Messer, die Sense [an einem Leder, mit einem Stein] w.; b) *etw. an, auf etw. reibend hin u. her bewegen:* der Vogel wetzt seinen Schnabel an einem Ast; Ü Seine Blicke wetzten sich an meinen (Seghers, Transit 69); *seine Zunge w.* (↑Zunge 1). 2. (ugs.) *rennen* ⟨ist⟩: er wetzte, so schnell er konnte, um die Ecke; ⟨Zus.:⟩ **Wetzstahl,** der: vgl. ~stein, **Wetzstein,** der: *Stein zum Wetzen von Messern o. ä.*

Weymouthskiefer ['vajmu:ts-], die; -, -n [nach Th. Thynne, 1. Viscount of Weymouth, gest. 1714]: *nordamerik. Kiefer mit kegelförmiger Krone u. langen, weichen blaugrünen Nadeln mit gesägtem Rand.*

Wheatstonebrücke ['wi:tstən-], die; -, -n [nach dem engl. Physiker Sir Ch. Wheatstone (1802—75)] (Physik): *spezielle Schaltung* (1 b) *zur Messung elektrischer Widerstände, wobei vier Widerstände (einschließlich der zu messenden) zu einem geschlossenen Stromkreis verbunden werden.*

Whig [vɪk, engl.: wɪg], der; -s, -s [engl. Whig, wahrsch. gek. aus Whiggamer = Bez. für einen schottischen Rebellen des 17. Jh.s]: a) (früher) *Angehöriger einer englischen Parlamentsgruppe, die sich im 19. Jh. zur liberalen Partei entwickelte;* b) *Vertreter der liberalen Politik in England.*

Whipcord ['vɪpkɔrt, engl.: wɪpkɔ:d], der; -s, -s [engl. whipcord]: *dem Gabardine ähnlicher, aber derber Stoff mit schrägen Rippen.*

Whisker ['vɪskɐ], der; -s, - [engl. whisker] (Fachspr.): *sehr dünnes, haarförmiges Kristall, aus dem Werkstücke mit außerordentlich hoher Zerreißfestigkeit hergestellt werden.*

Whiskey ['vɪskɪ, engl.: 'wɪski], der; -s, -s: *irischer od. amerikanischer Whisky, der aus Roggen od. Mais hergestellt ist;* **Whisky** [-], der; -s, -s [engl. whiskey, whisky, gek. aus älter whiskybae < gäl. uisgebeatha = Lebenswasser]: *aus Gerste od. Malz hergestellter [schottischer] Branntwein mit rauchigem Geschmack:* einen W. pur, [mit] Soda trinken; bitte drei *(drei Gläser)* W.; ⟨Zus.:⟩ **Whiskyflasche,** die; **Whiskyglas,** das.

Whist [vɪst, engl.: wɪst], das; -[e]s [engl. whist, älter: whisk, eigtl. = Stillschweigen!]: *Kartenspiel für vier Spieler mit 52 Karten, bei dem jeweils zwei Spieler gegen die beiden anderen spielen.*

Whistler ['vɪslɐ] ⟨Pl.⟩ [engl. whistler, eigtl. = Pfeifer; beim Wiedererreichen der Erdoberfläche erzeugen die Wellen einen im Lautsprecher hörbaren Pfeifton] (Physik): *von Blitzen ausgesandte elektromagnetische Wellen, die an den magnetischen Feldlinien der Erde entlanglaufen.*

Whitecoat ['waɪtkoʊt], der; -s, -s [engl. whitecoat, eigtl. = weißer Mantel]: Handelsbez. für *das weiße Fell junger Robben.*

White-collar-Kriminalität ['waɪt'kɔlɐ-], die; - [nach engl. white-collar crime, eigtl. = Verbrechen (das) im weißen Kragen (ausgeführt wird)]: *weniger offensichtliche strafbare Handlungsweise, Kriminalität, wie sie in höheren Gesellschaftsschichten, bes. bei Vertretern der Politik, Wirtschaft u. Industrie, vorkommt (z. B. Steuerhinterziehung).*

Whitworthgewinde ['wɪtwə:θ-], das; -s, - [nach dem brit. Ingenieur J. Whitworth (1803–1887)]: *genormtes, in Zoll gemessenes Schraubengewinde.*

wich [vɪç]: ↑²weichen.

Wichs [vɪks], der; -es, -e, österr.: die; -, -en (Jargon): *Festkleidung von Korpsstudenten:* in vollem/im vollen W.; sich in W. werfen; **Wichse** ['vɪksə], die; -, -n [rückgeb. aus ↑wichsen] ⟨Pl. ungebr.⟩ (ugs.): **1.** *Putzmittel, das etw. glänzend macht (bes. schwarze Schuhcreme):* W. auf die Reitstiefel schmieren; ***[alles] eine W.**! *(ein und dasselbe):* wenn ... Siedler behaupten würde, Trettner und Picasso seien eine W. (Neues D. 17. 6. 64, 4). **2.** ⟨o. Pl.⟩ *Prügel, Schläge:* W. kriegen; **wichsen** ['vɪksn̩] ⟨sw. V.; hat⟩ /vgl. gewichst/ [Nebenf. von mundartl. wächsen = mit Wachs bestreichen]: **1.** (ugs.) *einreiben u. polieren:* die Stiefel [auf Hochglanz] w.; seine Schuhe, die Parkettböden waren blank gewichst. **2.** (landsch.) *schlagen, prügeln:* sie haben den Nachbarjungen kräftig gewichst; ***jmdm. eine w.** *(jmdm. eine Ohrfeige geben).* **3.** (derb) *onanieren:* heimlich w.; ⟨subst.:⟩ der beiden Schüler wurden beim Wichsen erwischt; ⟨Abl. zu 3:⟩ **Wichser,** der; -s, -: **1.** (derb) *jmd., der onaniert.* **2.** (verächtl.) *(männliche) Person, Mensch (als jmd., dessen Verhaltensweise, Meinung abgelehnt wird):* für Punks wahrscheinlich ein „alter W." (Spiegel 8, 1978, 8); Solange die kompetenten W. ... im Amt sind, wird sich ... nichts ändern (Spiegel 32, 1979, 7); **Wichsgriffel,** der; -s, - ⟨meist Pl.⟩ [zu ↑wichsen 3] (derb abwertend): *Finger:* nimm mal deine W. da weg!; **Wichsvorlage,** die; -, -n [zu ↑wichsen 3] (derb): *pornographisches Heft, Bild.*

Wicht [vɪçt], der; -[e]s, -e [mhd., ahd. wiht = Kobold; Tabuwort]: **1.** (fam.) *Kind* (als Ausdruck der Zuneigung, Zärtlichkeit, die man [kleinen] Kindern gegenüber empfindet): guck mal, was die [kleinen] -e da machen!; dein Vater ... wird dich auf die Schultern heben, du kleiner W. (Frisch, Nun singen 105). **2.** (verächtl.) *männliche Person (die man für verabscheuungswürdig, jämmerlich hält):* er ist ein erbärmlicher, feiger W. **3.** *Wichtelmännchen.*

Wichte ['vɪçtə], die; -, -n [vgl. wichtig] (Fachspr.): *spezifisches Gewicht.*

Wichtel ['vɪçtl̩], der; -s, - [mhd. wihtel = kleiner Wicht (3)], **Wichtelmännchen,** das; -s, -: *Zwerg, Kobold; Heinzelmännchen.*

wichtig ['vɪçtɪç] ⟨Adj.; nicht adv.⟩ [mhd. (md.) wihtec, eigtl. = volles Gewicht(t), zu: wichte = Gewicht, eigtl. = volles Gewicht besitzend]: **1.** *für jmdn., etw. von wesentlicher Bedeutung [so daß viel davon abhängt]:* eine -e Neuigkeit; -e *(relevante)* Aufgaben, Entscheidungen, Beschlüsse, Gründe; eine -e Meldung, Mitteilung machen; einen -en Brief schreiben; er ist ein -er Mann; -e Persönlichkeiten des öffentlichen Lebens haben den Aufruf unterschrieben; die Anregungen waren sehr, besonders w. [für uns]; Vitamine sind für die Ernährung überaus w.; etw. für sehr w. halten, ansehen; es ist w. zu wissen, ob ...; etw. ist nicht, halb so w.; nimm die Sache nicht [so] w.!; Ruhe ist jetzt -er als alles andere; das -ste ist, daß du schweigst; ⟨subst.:⟩ ich habe nichts Wichtiges zu tun, etw. Wichtiges zu erledigen; er hatte nichts Wichtigeres zu tun als ...; ***sich w. machen/tun/haben; sich** ⟨Dativ⟩ **w. vorkommen** (ugs., oft abwertend; *sich aufspielen):* sie machten, hatten sich w. mit ihrer Erfahrung; du kommst dir wohl sehr w. vor *(jmd. dünkt sich so auf!);* sich **[zu] w. nehmen** (ugs.; *sich, seine Probleme, Schwierigkeiten o. ä. in ihrer Bedeutung überschätzen).* **2.** (spött.) *Bedeutsamkeit erkennen lassend:* ein -es Gesicht machen; er sprach mit -er Miene.

wichtig-, Wichtig- (ugs., oft abwertend): ~**macher,** der (österr.): svw. ↑~tuer; ~**tuend** ⟨Adj.⟩: vgl. ~tuerisch; ~**tuer** [-tu:ɐ], der; -s, -: *jmd., der sich aufspielt:* er ist ein Schwätzer und W.; ~**tuerei** [-tu:ə'raɪ], die: **1.** ⟨o. Pl.⟩ *das Sichaufspielen.* **2.** *wichtigtuerische Rede, Handlung:* seine -en imponierten niemandem mehr; ~**tuerisch** [-tu:ərɪʃ] ⟨Adj.⟩: *sich aufspielend; angeberisch:* -es Gerede.

Wichtigkeit, die; -, -en: **1.** ⟨o. Pl.⟩ *das Wichtigsein (1); Bedeutung* (2 a): einer Angelegenheit besondere W. beimessen, beilegen; etw. hat eine gewisse W.; diese Aufgabe ist von [höchster] W. **2.** *wichtige, bedeutende Angelegenheit:* er hat ihm bestimmt eine W. zugeflüstert; Wie hält dieser Stiller es aus, so ohne gesellschaftliche ... -en (Frisch, Stiller 470). **3.** (spött. abwertend) *Ausdruck des Wichtigseins* (2): die W. seiner Gesten reizte mich zum Lachen.

Wicke ['vɪkə], die; -, -n [mhd. wicke, ahd. wicca < lat. vicia]: *Kletterpflanze mit zarten blauen, violetten, roten od. weißen Blüten:* ***in die -n gehen** (landsch.; ↑Binsen).

Wickel ['vɪkl̩], der; -s, - [mhd., ahd. wickel = Faserbündel]: **1.** svw. ↑Umschlag (2): ein W. um die Brust; dem Kranken einen feuchten, warmen, kalten W. machen. **2.** *Gewickeltes, Zusammengerolltes:* der W. *(das Innere, die Einlage)* der Zigarre; ein W. *(Knäuel)* Wolle. **3. a)** *Gegenstand, bes. Rolle, auf die man etw. wickelt; Spule;* **b)** (selten) kurz für ↑Lockenwickel. **4.** ***jmdn., etw. am/beim W. packen/kriegen/haben/nehmen** (ugs.: **1.** *jmdn. packen, ergreifen [weil er etw. Unerlaubtes o. ä. getan hat]:* einen der beiden Lausbuben kriegte er am W.; Ü ein Thema am W. haben *[es aufgreifen u. ausführlich behandeln].* **2.** *jmdn. zur Rede stellen, zur Rechenschaft ziehen:* der Chef hatte wieder einmal den Stift am W.). **5.** *Blütenstand, der abwechselnd nach links u. rechts verzweigt ist.*

Wickel-: ~bluse, die; -, -n ⟨Pl. -n⟩ ~**rock;** ~**gamasche,** die: *(von Jägern u. Sportlern)* zu Kniehosen getragenes u. spiralförmig um die Unterschenkel gewickeltes Stoffband; ~**kind,** das: *Kind, das noch gewickelt* (3 c) *wird;* ~**kleid,** das: svw. ↑~**kommode,** die: *Kommode zum Wickeln* (3 c) *von Säuglingen;* ~**rock,** der: *nicht geschlossener, um die Hüfte gewickelter u. gebundener* ¹*Rock* (1); ~**tisch,** der: vgl. ~kommode; ~**tuch,** das ⟨Pl. -tücher⟩: **1.** *[dreieckiges] Umschlagtuch.* **2.** (landsch.) *Windel.*

wickeln ['vɪkl̩n] ⟨sw. V.; hat⟩ [mhd. wickeln, zu: wickel, ↑Wickel]: **1. a)** *etw. (Schnur, Draht o. ä.) durch eine drehende Bewegung der Hand so umeinanderlegen, daß es in eine feste, meist runde Form gebracht wird:* Garn, Wolle [zu einem Knäuel] w.; **b)** *etw., was sich wickeln* (1 a) *läßt, [in mehreren Lagen] um etw. legen, winden, binden:* die Schnur auf eine Rolle w.; die Hundeleine um das Handgelenk w.; ich wickelte mir einen Schal um den Hals; ***jmdn. um den [kleinen] Finger w.** (↑Finger); **c)** *durch Wickeln erzeugen:* einen Turban w. **2.** *auf Wickler* (1) *aufdrehen:* sie wickelte ihr Haar. **3. a)** *etw. in ein Material einpacken, das sich wickeln läßt:* den Karton in Packpapier w.; b) *einwickeln* (1 b): er wickelte sich umständlich in eine Wolldecke; bis zum Hals in ein Laken gewickelt sein; **c)** *(einen Säugling) mit einer Windel versehen:* der Kleine war frisch gewickelt; **d)** *mit einem Verband, einer Bandage versehen:* das Bein muß gewickelt werden. **4. a)** *auswickeln:* das Buch aus dem Papier w.; **b)** *abwickeln* (1 a) *von etw. entfernen; abwickeln:* das Tau vom Pflock w. **5.** ***schief/falsch gewickelt sein** (ugs.; *sich gründlich geirrt, getäuscht haben):* wenn der glaubt, daß ich das tue, ist er schief gewickelt; ⟨Abl.:⟩ **Wick[e]lung,** die; -, -en: **1.** *das Wickeln.* **2. a)** *etw. Gewickeltes;* **b)** (Fachspr.) *dichtgewickelter Draht;* **Wickler** ['vɪklɐ], der; -s, -: **1.** kurz für ↑Lockenwickler. **2.** *Schmetterling mit oft bunten, trapezförmigen Vorderflügeln, dessen Raupen u. a. in eingerollten Blättern leben.*

Widder ['vɪdɐ], der; -s, - [mhd., ahd. widar, eigtl. = Jährling]: **1. a)** *Schafbock;* **b)** (Jägerspr.) *männliches Muffelwild.* **2.** (Astrol.) **a)** ⟨o. Pl.⟩ *Tierkreiszeichen für die Zeit vom 21. 3. bis 21. 4.;* **b)** *jmd., der im Zeichen Widder* (2 a) *geboren ist:* er, sie ist [ein] W. **3.** ***hydraulischer W.** (Technik; *Pumpe, die mit der Energie von strömendem Wasser betrieben wird*). **4.** (früher) svw. ↑Mauerbrecher; ⟨Zus. zu 2 a:⟩ **Widderpunkt,** der (Astron.): svw. ↑Frühlingspunkt.

wider ['vi:dɐ] ⟨Präp. mit Akk.⟩ [mhd. wider, ahd. widar(i) (Präp., Adv.), eigtl. = weiter weg; vgl. wieder] (veraltend, sonst geh.): **1.** *drückt einen Widerstand, ein Entgegenwirken gegen jmdn., etw. aus; gegen* (I, 2 a): w. die Ordnung, die Gesetze handeln; w. jmdn. Anklage erheben. **2.** *drückt einen Gegensatz aus; entgegen:* es geschah w. seinen Wunsch und Willen; w. Erwarten.

widerborstig ⟨Adj.⟩: **a)** ⟨nicht adv.⟩ *(vom Haar) nicht leicht zu glätten, zu frisieren; borstig* (b): mein Haar ist sehr w.; **b)** *sich gegen jmds. Willen, Absicht sträubend, sich durch Nichtbefolgen o. ä. dem widersetzend:* ein -es Mädchen; sich w. zeigen, geben; ⟨Abl.:⟩ **Widerborstigkeit,** die; -, -en.

Widerchrist: 1. der; -[s] svw. ↑Antichrist (1). **2.** der; -en, -en (selten) svw. ↑Antichrist (2).

Widerdruck, der; -[e]s, -e (Druckw.) (Ggs.: Schöndruck): **a)** *das Bedrucken der Rückseite eines zweiseitigen Druckbogens;* **b)** *Rückseite eines zweiseitigen Druckbogens.*

widereinander ⟨Adv.⟩ (geh.): *gegeneinander.*

widerfahren ⟨st. V.; ist⟩ (geh.): *(wie etw. Schicksalhaftes zuteil werden, davon betroffen werden, auf jmdn. zukommen u.) von ihm erlebt, erfahren werden:* ihm ist in seinem Leben viel Leid, keine Gerechtigkeit widerfahren; ihr widerfuhr manche Enttäuschung.

widergesetzlich ⟨Adj.; o. Steig.⟩: *gegen das, ein Gesetz verstoßend.*

Widerhaken, der; -s, - [mhd. widerhāke]: *Haken, dessen Ende in der Art einer Speerspitze mit zurücklaufendem Teil gestaltet ist, der das Zurück-, Herausziehen aus etw. unmöglich macht.*

Widerhall, der; -[e]s, -e ⟨Pl. selten⟩: *Laut, Ton, Hall, der auf eine Wand o. ä. aufgetroffen ist u. zurückgeworfen wird; Echo:* W. des Donners, der Orgelmusik; Ü der W. *(die Resonanz)* auf seine Schriften kam aus ganz Europa; *W. finden (mit Interesse, Zustimmung aufgenommen werden);* **widerhallen** ⟨sw. V.; hat⟩: **a)** *als Widerhall zurückkommen:* der Schuß hallte laut [von den Bergwänden] wider/ (seltener:) widerhallte laut [von den Bergwänden]; Ü seine Worte hallten in ihr wider; **b)** (selten) *echoartig zurückgeben, zurückwerfen:* die Wände hallten die Schritte, den Schuß wider; **c)** *von Widerhall erfüllt sein:* die Bahnhofshalle hallte vom Lärm wider.

Widerhandlung, die; -, -en (schweiz.): *Zuwiderhandlung.*

Widerklage, die; -, -n (jur.): svw. ↑Gegenklage; **Widerkläger,** der; -s, - (jur.).

Widerklang, der; -[e]s, -klänge (geh.): *Klang, der noch einmal, als Widerhall ertönt* (selten): **widerklingen** ⟨st. V.; hat⟩ (selten): *als Widerhall ertönen.*

Widerlager, das; -s, - (bes. Bauw.): *massive Fläche, massiver Bauteil, auf dem ein Bogen, Gewölbe od. eine Brücke aufliegt;* **widerlegbar** [-'le:kba:g] ⟨Adj.; o. Steig.; nicht adv.⟩: *sich widerlegen lassend:* -e Argumente; etw. ist [nicht] w.; **widerlegen** ⟨sw. V.; hat⟩: *(bes. von Aussagen, Argumenten, Ideen o. ä.) beweisen, nachweisen, daß etw. nicht zutrifft:* eine Hypothese w.; er hat sich selbst widerlegt; **widerleglich** [-'le:klɪç] ⟨Adj.; o. Steig.; nicht adv.⟩ (selten): svw. ↑widerlegbar, **Widerlegung,** die; -, -en.

widerlich ['vi:dɐlɪç] ⟨Adj.⟩: **1.** (abwertend) *physischen Widerwillen, Abscheu, Ekel hervorrufend:* ein -er Geruch, Geschmack, Anblick; w. schmecken; die unsauberen Räume sind mir w. **2.** (abwertend) *in hohem Maße unsympathisch, abstoßend:* ein -er Mensch, Typ; sein Verhalten war w. *(unerträglich).* **3.** ⟨intensivierend bei Adjektiven u. Verben⟩ *in unangenehmer Weise; sehr, überaus:* der Kuchen ist w. süß; ein w. feuchtes Klima; ⟨Abl.:⟩ **Widerlichkeit,** die; -, -en; **Widerling** [...lɪŋ], der; -[e]s, -e (abwertend): *Mann, der einem zuwider ist;* **widern** ['vi:dɐn] ⟨sw. V.; hat⟩ [mhd. wideren, ahd. widarōn = entgegen sein; sträuben] (geh., veraltend): svw. ↑ekeln (1 b, c).

widernatürlich ⟨Adj.⟩: **1.** (abwertend) *den biologischen Anlagen entsprechend, dem natürlichen Empfinden zuwiderlaufend, gegen die ungeschriebenen Gesetze menschlichen Verhaltens verstoßend:* der Vater hatte jahrelang ein -es Verhältnis zu seiner Tochter; ihr Verhalten ist doch einfach w.!; w. veranlagt sein. **2.** (selten) *unnatürlich:* Ihr Gesicht hatte ... fast männliche Züge ..., auf denen Puder und Schminke w. wirkten (Chr. Wolf, Himmel 50); ⟨Abl.:⟩ **Widernatürlichkeit,** die; -, -en.

Widerpart, der; -[e]s, -e [mhd. widerpart(e)]: **1.** (geh., veraltend) *Widersacher:* schlug ein Matrose seinem W. ... einen Besenstiel auf den Kopf (MM 3. 2. 69, 6). **2.** *jmdm. W. halten/bieten/geben* (geh., veraltend; *jmdm. Widerstand leisten):* Aber die Bürger von Hall hielten den Söldnern der Barone W. (Feuchtwanger, Herzogin 186).

widerraten ⟨st. V.; hat⟩ (geh.): *abraten:* jmdm. eine Geschäftsverbindung w.; ich habe [es] ihm w. zu reisen; die Mutter widerriet einer Ehe.

widerrechtlich ⟨Adj.; o. Steig.⟩: *gegen das Recht verstoßend;* ⟨Abl.:⟩ **Widerrechtlichkeit,** die; -, -en.

Widerrede, die; -, -en: **1.** *Äußerung, mit der man einer anderen Äußerung widerspricht* (1 a): [ich dulde] keine W.!; etw. ohne W. hinnehmen; er willigte ohne [ein Wort der] W. ein. **2.** svw. ↑Gegenrede (1): Rede und W.; **widerreden** ⟨sw. V.⟩ (selten): svw. ↑widersprechen (1 a).

Widerrist, der; -[e]s, -e: *(bes. von Pferden u. Rindern) vorderer, erhöhter Teil des Rückens.*

Widerruf, der; -[e]s, -e [mhd. widerruof(t) = Widerspruch, Weigerung]: *Zurücknahme einer Erklärung, Aussage, Erlaubnis, Behauptung o. ä.:* [öffentlich] W. leisten; der Durchgang ist [bis] auf W. gestattet; **widerrufen** ⟨st. V.; hat⟩: *für nicht mehr geltend, unrichtig erklären;* [öffentlich] *zurücknehmen:* eine Erklärung, Erlaubnis, Behauptung w.; der Angeklagte hat sein Geständnis widerrufen; einen Befehl, jmds. Zusicherung w.; **widerruflich** [-ru:flɪç, auch: --'--] ⟨Adj.; o. Steig.; nicht adv.⟩: *[bis] auf Widerruf:* etw. ist w. gestattet; ⟨Abl.:⟩ **Widerruflichkeit** [auch: --'----], die; -; **Widerrufung,** die; -, -en: *das Widerrufen.*

Widersacher, der; -s, - [spätmhd. widersacher, zu mhd. widersachen = widerstreben, ahd. widersacho = rückgängig machen, zu mhd. sachen, ahd. sahhan, ↑Sache]: *persönlicher Gegner, der versucht, die Bestrebungen o. ä. des anderen zu hintertreiben, ihnen zu schaden:* ein erbitterter, gefährlicher W.

widerschallen ⟨sw. V.; hat⟩ (veraltend): svw. ↑widerhallen. **Widerschein,** der; -[e]s, -e: *Helligkeit, die durch reflektiertes (1) Licht entstanden ist; Abglanz* (1); *Reflex* (1): der W. des Mondes auf dem Schnee; am Himmel konnten sie den W. des Brandes sehen; ihre Augen glänzten im W. der Laterne; Ü der W. des Glücks lag auf ihrem Gesicht; **widerscheinen** ⟨sw. V.; hat⟩: *als Schein reflektiert* (1) *werden.*

Widersee, die; -, -n ⟨Pl. selten⟩ (Seemannsspr.): *bei der Brandung zurücklaufende* ²See (2).

widersetzen, sich ⟨sw. V.; hat⟩: *jmdm., einer Sache Widerstand entgegensetzen, sich dagegen auflehnen:* sich einer Maßnahme, einem Beschluß [offen] w. *(opponieren);* er widersetzte sich der Aufforderung, seinen Ausweis vorzuzeigen; er konnte sich ihrer Bitte, ihrem Wunsch nicht w.; er hat sich mir widersetzt; **widersetzlich** [-'zɛtslɪç, auch: '----] ⟨Adj.⟩: **a)** *widerspenstig, renitent:* ein -es Mädchen; die beiden Gefangenen zeigten sich k. w.; **b)** *Widersetzlichkeit zum Ausdruck bringend:* ein -es Gesicht machen; er sprach in -em Ton; ⟨Abl.:⟩ **Widersetzlichkeit** [auch: '------], die; -, -en.

Widersinn, der; -[e]s: *etw., was keinen logischen, einsichtigen Sinn ergibt, [ganz] absurd ist:* welch ein W.!; er redete den ganzen W. auf, der in der Behauptung lag; **widersinnig** ⟨Adj.⟩: *der Vernunft zuwiderlaufend; völlig absurd; paradox* (= Behauptungen; das ist doch w.; es erscheint mir, ich finde es w., daß ...; ⟨Abl.:⟩ **Widersinnigkeit,** die; -, -en.

widerspenstig ⟨Adj.⟩ [für mhd. widerspænstic(c), -spen(n)ic; vgl. Span (2)]: **a)** *sich gegen jmds. Willen, Absicht sträubend, sich jmds. Anweisung [mit trotziger Hartnäckigkeit] widersetzend:* ein -es Kind; der Gaul ist furchtbar w.; sich w. zeigen; Ü -es *(nicht leicht zu glättendes, zu frisierendes)* Haar; **b)** *Widerspenstigkeit ausdrückend, erkennen lassend:* ein -es Verhalten an den Tag legen; ⟨Abl.:⟩ **Widerspenstigkeit,** die; -, -en.

widerspiegeln ⟨sw. V.; hat⟩: **1. a)** *das Spiegelbild von jmdm., etw. zurückwerfen; reflektieren* (1): das Wasser spiegelte die vielen Lichter wider/(seltener:) widerspiegelte die vielen Lichter; **b)** ⟨w. + sich⟩ *als Spiegelbild zu erscheinen; sich spiegeln* (2): der Himmel spiegelt sich in der Lagune wider. **2. a)** *zum Ausdruck bringen, erkennbar werden lassen:* der Roman spiegelt das damalige Verhältnisse wider; Augen spiegelten seine Freude wider; **b)** ⟨w. + sich⟩ *erkennbar werden:* dieses Erlebnis spiegelt sich in seinem Werk wider; ⟨Abl.:⟩ **Widerspiegelung,** die; -, -en: *das Widerspiegeln, Sichwiderspiegeln* (1, 2); (Zus.:) **Widerspiegelungstheorie,** die ⟨o. Pl.⟩ (materialistische Philos.): *Lehre, die davon ausgeht, daß die Erkenntnis eine Widerspiegelung der objektiven Realität ist.*

Widerspiel, das; -[e]s. **1.** (geh.) *das Gegeneinanderwirken verschiedener Kräfte:* das W. von Regierung und Opposition. **2.** (veraltet) *Gegenteil:* das gerade W. ist der Fall; ***im W. mit** (im Gegensatz zu).*

widersprechen ⟨st. V.; hat⟩ [mhd. widersprechen, ahd. wider-

sprechan]: **1. a)** *eine Äußerung, Aussage o. ä. als unzutreffend bezeichnen u. Gegenargumente vorbringen:* jmdm. heftig, energisch, sachlich, vorsichtig, höflich w.; ich muß dieser Behauptung mit Nachdruck w.; er wurde gefragt, warum er sich dauernd von dem Jungen w. lasse; du widersprichst dir ja ständig selbst; „So geht das aber nicht", widersprach er sofort; **b)** *einer Sache nicht zustimmen, gegen etw. Einspruch erheben:* der Betriebsrat hat der Entlassung widersprochen. **2.** *nicht übereinstimmen [mit etw., jmdm.], sich ausschließen, im Widerspruch stehen:* dies widerspricht den Tatsachen, allen bisherigen Erfahrungen; die Darstellungen, Zeugenaussagen widersprechen sich/(geh.:) einander; ⟨oft im 1. Part.:⟩ sich widersprechende Aussagen; die widersprechendsten *(gegensätzlichsten)* Nachrichten trafen ein; sie wurde von widersprechendsten Gefühlen bewegt; **Wjdersprechen,** das; -s, -[e]s, -sprüche: **1.** ⟨o. Pl.⟩ **a)** *das Widersprechen* (1 a); *Widerrede* (1); *Protest* (1): sein W. war berechtigt; gegen diese Ansicht erhob sich allgemeiner W.; dieser Vorschlag hat W. von seiten der Opposition erfahren; keinen, nicht den geringsten W. dulden, vertragen, aufkommen lassen; jeden W. zurückweisen; seine Äußerungen stießen überall auf W.; ich wartete auf W., er kam aber nicht; etw. ohne W. hinnehmen; etw. reizt zum W.; **b)** *das Widersprechen* (1 b): W. gegen die einstweilige Verfügung einlegen; der Vorschlag wurde ohne W. angenommen. **2.** *das Sichwidersprechen* (2), *Sichausschließen; fehlende Übereinstimmung zweier od. mehrerer Aussagen, Erscheinungen o. ä.:* das ist ein entscheidender, nicht zu übersehender W.; der W. liegt darin, daß ...; etw. ist ein W. in sich; ihm wurde klar, welche Widersprüche ein Mensch in sich vereinigen kann; in W. zu jmdm., etw. geraten; sich in W. zu jmdm., etw. setzen; sich in Widersprüche verwickeln *(widersprüchliche Aussagen machen);* seine Taten stehen mit seinen Reden in krassem W. **3.** (Philos.) *Wechselwirkung zwischen zwei Erscheinungen, Prozessen, Systemen o. ä., die einander bedingen, sich zugleich aber als Gegensätze ausschließende od. widerstreitende Einheit der Gegensätze:* ein antagonistischer *([auch unter anderen Verhältnissen, Bedingungen] nicht aufhebbarer, lösbarer)* W.; der W. zwischen Natur und Gesellschaft, Wesen und Erscheinung, Form und Inhalt, Leben und Tod, Kapital und Arbeit; **widersprüchlich** [-ʃpryçlɪç] ⟨Adj.⟩: **a)** *sich widersprechend:* -e Aussagen, Nachrichten; ihr Bericht war recht w.; **b)** *Widersprüche* (2) *aufweisend:* eine -e Entwicklung; die Formulierung ist w.; sein Verhalten war ziemlich w. *(inkonsequent);* ⟨Abl.:⟩ **Widersprüchlichkeit,** die; -, -en. **widerspruchs-, Widerspruchs-:** ~**frei** ⟨Adj.; o. Steig.⟩: *ohne [logischen] Widerspruch* (2): eine -e Theorie; ~**geist,** der: **1.** ⟨o. Pl.⟩ *Neigung zu widersprechen:* in ihm erwachte W.; er reizte, weckte den W. seiner Frau. **2.** ⟨Pl. ...geister⟩ (ugs.) *jmd., der oft u. gern widerspricht;* ~**klage,** die (jur.): svw. ↑Interventionsklage; ~**los** ⟨Adj.; o. Steig.; nicht präd.; meist adv.⟩: *ohne zu widersprechen* (1 a): w. gehorchen; etw. w. hinnehmen, dazu: ~**losigkeit,** die; -; ~**voll** ⟨Adj.⟩: svw. ↑widersprüchlich: ein -er Bericht. **Wjderstand,** der; -[e]s, -stände: **1.** ⟨Pl. seltener⟩ *das Sichwidersetzen, Sichentgegenstellen:* hartnäckiger, verbissener, zäher, tapferer, heldenhafter W.; organisierter, antifaschistischer W.; der W. der Bevölkerung gegen das Regime wächst; der W. der Rebellen erlosch; der W. *(die Opposition)* gegen das Projekt erlahmte; der W. gegen die Staatsgewalt (jur.; *das Sichwidersetzen bes. gegen die Festnahme durch einen Polizeibeamten):* nicht bereit sein, irgendwelchen W./irgendwelche Widerstände leisten; aktiven, passiven, offenen W. leisten; einige Truppenteile leisteten noch W. *(Gegenwehr);* jmds. W. gegen ein Reformprogramm überwinden; etw. ist an dem W. von jmdm. gescheitert; bei jmdm. [mit etw.] auf W. stoßen; die Vorhut stieß auf erbitterten W. *(erbitterte Gegenwehr);* zum W. *(Widerstandsbewegung)* aufrufen. **2.** ⟨o. Pl.⟩ *kurz für* ↑Widerstandsbewegung: während des Krieges gehörte er dem W. an, war er im W. **3. a)** *etw., was jmdm., einer Sache entgegenwirkt, sich als hinderlich erweist:* beim geringsten W. aufgeben; den Weg des geringsten -es gehen; er schaffte es allen Widerständen zum Trotz; **b)** ⟨o. Pl.⟩ (Mech.) *Druck, Kraft, die der Bewegung eines Körpers entgegenwirkt:* gegen den W. der Strömung kämpfen. **4.** (Elektrot.) **a)** ⟨o. Pl.⟩ *Eigenschaft von bestimmten Stoffen, das Fließen von elektrischem Strom zu hemmen:* der W. beträgt bei Quarz bis über 10^{18} Ω cm; ***ohmscher**

W. (↑ohmsch); **b)** *elektrisches Schaltungselement:* der W. ist überlastet; einen W. einbauen.

widerstands-, Wjderstands-: ~**bewegung,** die: *Bewegung* (3 b), *die den Kampf gegen ein unrechtmäßiges, unterdrückerisches o. ä. Regime führt, den Widerstand* (1) *organisiert;* ~**fähig** ⟨Adj.; nicht adv.⟩: *von einer Konstitution, Beschaffenheit o. ä., die [körperlichen. seelischen] Belastungen standhält:* die Kinder sind nicht sehr w. [gegen Ansteckungen]; das Material ist sehr w. *(stabil),* dazu: ~**fähigkeit,** die ⟨o. Pl.⟩, dazu: vgl. ~**bewegung;** ~**gruppe,** die: vgl. ~**bewegung;** ~**kampf,** der: *Kampf einer Widerstandsbewegung,* dazu: ~**kämpfer,** der: *Angehöriger der Widerstandsbewegung; jmd., der aktiv am organisierten Widerstand teilnimmt;* ~**kraft,** die: vgl. ~**fähigkeit;** ~**los** ⟨Adj.; o. Steig.⟩: **a)** *ohne Widerstand* (1) *zu leisten:* sich w. festnehmen lassen; **b)** *ohne auf Widerstand* (3 a) *zu stoßen:* seine Pläne durchsetzen können, dazu: ~**losigkeit,** die; -; ~**messer,** der (Elektrot.): svw. ↑Ohmmeter; ~**metall** (Elektrot.): *Metall, Legierung mit relativ hohem Widerstand* (4 a); ~**nest,** das: *kleiner militärischer Stützpunkt, der [noch] Widerstand leistet;* ~**organisation,** die: vgl. ~**bewegung;** ~**recht,** das: *[moralisches] Recht, [entgegen der herrschenden Gesetzgebung] Widerstand zu leisten;* ~**wille,** der ⟨o. Pl.⟩: *Wille zum Widerstand.*

widerstehen ⟨unr. V.; hat⟩ [mhd. widerstēn, ahd. widarstēn]: **1.** *der Neigung, etw. Bestimmtes zu tun, nicht nachgeben:* einer Versuchung, dem Alkohol [nicht] w. [können]; er konnte ihr, ihrem freundlichen Lächeln nicht länger w.; wer hätte da w. können?; er verbreitete einen Optimismus, dem nicht zu w. war. **2. a)** *etw. [ohne Schaden zu nehmen] aushalten können:* das Material widersteht allen Belastungen; **b)** *jmdm., einer Sache erfolgreich Widerstand entgegensetzen:* dem Gegner, einem feindlichen Angriff w. **3.** *bei jmdm. Widerwillen, Abneigung, Ekel hervorrufen:* das Fett, die Wurst widersteht mir; mir widersteht es zu lügen; Das sagte einigen zu, anderen widerstand es (Th. Mann, Joseph 382).

Wjderstrahl, der: vgl. Widerschein; **widerstrahlen** ⟨sw. V.; hat⟩: *zurückstrahlen, reflektieren.*

widerstreben ⟨sw. V.; hat⟩: **a)** *jmdm. zuwider sein:* es widerstrebt mir, darüber zu reden; ihr widerstrebt jegliche Abhängigkeit; **b)** (geh.) *sich widersetzen:* Anweisungen, einem Ansinnen w.; ⟨häufig im 1. Part.:⟩ etw. mit widerstrebenden Gefühlen tun; er kann nur widerstrebend mit; **Widerstreben,** das; -s: trotz anfänglichem W. stimmten sie zu.

Wjderstreit, der; -[e]s, -e ⟨Pl. selten⟩: *Konflikt* (2): ein W. der Interessen, Meinungen; im W. zwischen Pflicht und Neigung leben; **widerstreiten** ⟨st. V.; hat⟩: **a)** *im Widerspruch stehen:* etw. widerstreitet allen herkömmlichen Begriffen; ⟨häufig im 1. Part.:⟩ widerstreitende Empfindungen; widerstreitende Interessen abwägen; **b)** (veraltet) *sich jmdm., einer Sache widersetzen:* er hat ihm widerstritten.

wjderwärtig ⟨Adj.⟩: **a)** *dem Wollen od. Handeln sehr zuwider, hinderlich; ungünstig:* -e Umstände; **b)** *der Empfindung, Neigung widerstrebend, unangenehm:* dieser Geruch ist mir w.; eine -e Person; ⟨Abl.:⟩ **Wjderwärtigkeit,** die; -, -en.

Wjderwille, der; -ns, -n ⟨Pl. selten⟩ [mhd. widerwille = Ungemach]: *Gefühl des Angewidertseins; heftige Abneigung:* ein physischer W. stieg in ihm auf; -n [bei etw.] empfinden; -n gegen jmdn., etw. haben, hegen; seinen -n unterdrücken; etw. erregt, weckt jmds. -n *(Antipathie, Aversion);* etw. mit -n essen, tun können; sie betrachtete ihn mit heimlichem -n; **wjderwillig** ⟨Adj.; nicht präd.⟩: **a)** ⟨meist adv.⟩ *ziemlich widerstrebend; sehr ungern:* etw. nur w. tun, essen; w. ging sie mit; **b)** *Unmut, Widerwillen ausdrückend:* eine -e Gebärde, Antwort; er sagte das recht w.; ⟨Abl.⟩ **Wjderwilligkeit,** die; -.

Wjderwort, das; -[e]s, -e ⟨meist Pl.⟩: *ein gegen etw. gerichtetes, Widerspruch enthaltendes Wort:* keine -e!

widmen ['vɪtmən] ⟨sw. V.; hat⟩ [mhd. widemen, ahd. widimen u. widemen, widimo, widimen, ↑Wittum]: **1.** *jmdm. etw., bes. ein künstlerisches, wissenschaftliches Werk, als Ausdruck der Verbundenheit, Zuneigung, des Dankes o. ä. symbolisch zum Geschenk machen; jmdm. etw. zueignen; dedizieren* (1): jmdm. ein Buch, Gedicht, eine Sinfonie w. **2. a)** *ausschließlich für jmdn. od. zu einem gewissen Zweck bestimmen, verwenden:* sein Leben der Kunst, seine Freizeit der Politik w.; er widmete den ganzen Abend seinen Kindern; können Sie mir einen Augenblick w.?; ⟨auch ausschließlich für jmdn., etw.; **b)** ⟨w. + sich⟩ *sich intensiv mit jmdm., etw. beschäftigen:* sich wissen-

schaftlichen Arbeiten w.; sich den ganzen Abend seinen Gästen w.; wir werden uns seiner Genesung w.; heute kann ich mich dir ganz w. **3.** (Amtsspr.) *einer bestimmten öffentlichen Benutzung o. ä. übergeben* (Ggs.: *entwidmen*); ⟨Abl.:⟩ **Wjdmung,** die; -, -en: **1.** *persönliche, in ein Buch, unter ein Bild o. ä. geschriebene Worte [durch die kenntlich gemacht wird, daß es sich um ein Geschenk o. ä. handelt]; Dedikation* (1): in dem Buch stand eine W. des Verfassers; ich besitze ein Foto von Rubinstein mit persönlicher W. **2.** svw. ↑Schenkung: eine gänzlich unerwartete W. von 900 000 Schilling. **3.** (Amtsspr.) *Verwaltungsakt, durch den etw. zur öffentlichen Benutzung freigegeben u. dem öffentlichen Recht unterstellt wird* (Ggs.: Entwidmung): die W. von Straßen für den öffentlichen Verkehr.

widrig ['vi:drɪç] ⟨Adj.; nicht adv.⟩ [zu ↑wider]: **1.** *so gegen jmdn., etw. gerichtet, daß es sich äußerst ungünstig, behindernd auswirkt:* -e Winde; mit -en Umständen, Verhältnissen fertig werden müssen. **2.** (abwertend veraltend) *Widerwillen auslösend:* ein -er Geruch lag über der Stadt; **-widrig** [-vi:drɪç] ⟨Suffixoid⟩: (dem im ersten Bestandteil Genannten) *zuwiderlaufend, ihm nicht entsprechend, ihm hemmend,* z. B. *ordnungswidrig, gesetzwidrig, verkehrswidrig;* **widrigenfalls** ⟨Adv.⟩ (bes. Papierd.): *wenn dies nicht geschieht; andernfalls:* es wird angeordnet, daß sie vor Gericht erscheint, w. wird sie vorgeführt/w. wird sie vorgeführt werden; **Wjdrigkeit,** die; -, -en: etw., was jmdn. in einem Tun o. ä. hemmt, behindert; Schwierigkeit; Unannehmlichkeit: überall mit Ärger und -en zu kämpfen haben.

Widum ['vɪdʊm], das; -s, -e [↑Wittum] (österr. veralt.): *Pfarrgut.*

wie [vi:; mhd. wie, ahd. (h)wio]: **I.** ⟨Adv.⟩ **1.** ⟨interrogativ⟩ **a)** *auf welche Art u. Weise, auf welchem Wege, mit welchen Mitteln?:* w. funktioniert das?; w. hast du das gemacht?; wie komme ich zum Bahnhof?; w. kann ich es am besten erklären?; ich weiß nicht, w. es dazu gekommen ist; wir müssen es machen, ich frage mich nur noch, w.; (steht im Satzinnern am Satzende, wenn mit einem gewissen Nachdruck gefragt wird:) das Mädchen war damals w. alt?; w. man es auch macht *(gleichgültig, wie man es macht),* es ist ihm nie recht; w. kommst du dazu *(was veranlaßt dich dazu),* ihn zu schlagen?; w. kommt es *(was sind die Ursachen dafür),* daß ...; w. *(woher)* soll ich das wissen?; w. *(in welchem Sinne)* ist das zu interpretieren?; w. *(in welcher Form)* kommt Gold in der Natur vor?; „Er ist zurückgetreten." – „Wie das (ugs.; *was sind die näheren Umstände, die Gründe, die Ursachen o. ä.)?*"; w. soll ich nicht weinen! (ist doch klar, daß ich weinen muß!); w. heißt er? *(was ist sein Name?);* w. war doch der Name? *(wie heißt er, sie, es noch?);* w. sagt man dafür *(welchen Ausdruck gibt es dafür)* in der Schweiz?; w. [bitte]? *(was sagtest du?);* w. war das? (ugs.; *würdest du das bitte wiederholen?);* (in Ausrufesätzen:) w. er das wieder geschafft hat!; **b)** *durch welche Merkmale, Eigenschaften gekennzeichnet?:* w. war das Wetter?; w. ist dein neuer Chef?; w. ist euer gegenseitiges Verhältnis?; w. war es in Spanien?; w. geht es ihm?; w. läuft der neue Wagen?; w. findest du das Bild?; w. gefällt er dir?; w. wär's mit einem Whisky? *(hast du Lust auf einen Whisky?);* es kommt darauf an, w. das Material beschaffen ist; hallo Jürgen! Wie? (landsch.; *wie geht es denn?);* w. (landsch.; *na),* alter Junge! ⟨in Ausrufesätzen:⟩ w. du aussiehst!; **c)** *in welchem Grade?:* wie groß, teuer, hoch ist der Kleiderschrank?; w. gut kennst du ihn?; w. spät *(welche Uhrzeit)* ist es?; w. *(wieviel Jahre)* alt bist du?; w. oft?; w. sehr?; Wenn du wüßtest, w. das weh tut, ...; es ist erstaunlich, w. diszipliniert er sich verhält; ⟨in Ausrufesätzen:⟩ w. er sich freut!; w. *(wie schnell)* läuft!; „Ist es kalt?" – „Und w. (ugs.; *ja, und zwar sehr)*!"; den haben sie reingelegt, aber w. (ugs.; *und zwar ganz schlimm),* kann ich dir sagen! **2.** d) (ugs.) *nicht wahr:* das ärgert dich wohl, w.? **2.** ⟨relativisch⟩ **a)** *auf welche Art u. Weise, auf welchem Wege, mit welchen Mitteln:* die Art, w. es sich entwickelt hat, mißt mir nur [die Art u. Weise], w. er es macht; **b)** *in welchem Grad, Ausmaß:* die Preise steigen in dem Maße, w. die Löhne erhöht werden. **II.** ⟨Konj.⟩ **1.** ⟨Vergleichspartikel⟩ **a)** *schließt* an „so" u. a., ein Satzglied od. Attribut an: [so] weiß w. Schnee; stark w. ein Bär; mit Hüten w. *(groß wie)* Wagenräder; Armbewegungen w. beim Brustschwimmen; hier geht es zu w. in einem Irrenhaus; das riecht w. Benzin; da geht es dir w. mir; w.

durch ein Wunder blieb er unverletzt; ein Mann w. er; in einer Zeit w. der heutigen; ich fühle mich w. gerädert; er macht es [genauso] w. du; er hat doppelt, nur halb so viel getrunken w. du; so schnell w. möglich; ich komme w. immer um acht Uhr; das schreibt man mit „N" w. „Nordpol"; er kann spielen w. keiner, w. selten einer; **b)** schließt ein od. mehrere zur Veranschaulichung eines vorher genannten Begriffs angeführte Beispiele an: *Entwicklungsländer* w. [zum Beispiel, beispielsweise, etwa, meinetwegen] Somalia oder Tansania; Haustiere w. Rind[er], Schwein[e], Pferd[e]; **c)** schließt, oft in Korrelation zu „so" u. a., einen Nebensatz an: er ist jetzt so alt, w. ich damals war; es kam, w. ich es erwartet hatte; er trinkt den Wein, wie andere Leute Wasser trinken; ich ging so, w. ich war, mit ihm hinaus; raffiniert, w. er ist, hat er mich darüber im unklaren gelassen; alle, w. sie da sitzen *(ausnahmslos alle, die da sitzen),* sind betroffen; die Formel lautet[,] w. folgt *(folgendermaßen);* Hausschuhe trägt man, w. schon der Name sagt *(worauf schon das Wort hindeutet),* im Haus; **d)** in Verbindung mit „wenn"; *als ob:* es sieht aus, w. wenn es regnen wollte; er torkelt, w. wenn er betrunken wäre. **2. a)** (nicht hochsprachlich) steht bei Vergleichen nach dem Komparativ sowie nach „ander...", „anders" u. Zusammensetzungen mit diesen; [als (II 1): er ist größer w. du; er macht es anders w. ich; er wohnt ganz woanders w. ich; **b)** (ugs.) steht nach „nichts"; außer, [als (II 1 b): er hat nichts w. *(nur)* Dummheiten im Kopf; nix w. *(nur)* Ärger!; nix w. hin! *(laß uns schnellstens hinlaufen, -fahren o. ä.!).* **3.** verknüpft die Glieder einer Aufzählung; sowie, und *[auch, gleichermaßen, ebenso o. ä.]:* Männer w. Frauen nahmen teil; das Haus ist außen w. innen renoviert. **4.** leitet, gewöhnlich nur bei Gleichzeitigkeit u. in Verbindung mit dem historischen Präsens, einen temporalen Nebensatz ein; [als (I 1 b): w. an seinem Fenster vorbeigehe, höre ich ihn singen; ⟨bes. ugs.; landsch. auch im Prät.:⟩ w. nach Hause kam, lag ein Brief vor meiner Tür; Wie ich nun tief beschämt ... mich aufrichtete ..., öffnete sich ... die Tür (Jahnn, Geschichten 29). **5.** leitet nach Verben der Wahrnehmung o. ä. einen Objektsatz ein: ich hörte, w. die Haustür ging; ich spürte, w. es kälter wurde.

Wiebel ['vi:bl̩], der; -s, - [mhd. wibel, ahd. wibil, eigtl. = der sich schnell Hinundherbewegende] (landsch.): **a)** svw. ↑Getreidemotte; **b)** svw. ↑Kornkäfer; ⟨Abl.:⟩ **¹wiebeln** ['vi:bl̩n] ⟨sw. V.; hat⟩ (landsch.): *sich lebhaft bewegen.* **²wiebeln** [-] ⟨sw. V.; hat⟩: svw. ↑wiefeln.

Wiede ['vi:də], die; -, -n [mhd. wide, verw. mit ↑Weide] (südd., südwestd.): *Zweig zum Binden, Flechten.*

Wiedehopf ['vi:dəhɔpf], der; -[e]s, -e [mhd. witehopf(e), ahd. witihopfa, lautm.]: *mittelgroßer, am Körper hellbrauner, an den Flügeln u. am Schwanz schwarzweiß gebänderter Vogel mit einem langen, dünnen Schnabel u. einer großen Haube, die er aufrichten kann;* *stinken wie ein W. (salopp; *[auf Menschen bezogen] einen sehr unangenehmen u. durchdringenden Geruch an sich haben;* das Nestlinge des Vogels verspritzen bei Störungen einen stark riechenden, dünnflüssigen Kot; er stinkt wie ein W.

wieder ['vi:dɐ] ⟨Adv.⟩ [mhd. wider, ahd. widar(i), erst im 17. Jh. orthographisch u. nach der Bed. von ↑wider unterschieden]: **1. a)** drückt eine Wiederholung aus; *ein weiteres Mal; wie früher schon einmal; erneut:* wir fahren dieses Jahr w. an die See; ob wir w. Gelegenheit dazu haben werden?; wann siehst du ihn w. *(das nächste Mal)?;* ich will ihn nie w. *(nie mehr)* belügen; nie w. *(nie mehr)* Krieg!; es regnet ja schon w.!; willst du schon w. verreisen?; er war w. nicht zu Hause; wir sollten w. mal/mal w. ins Kino gehen; sie streiten sich wegen nichts u. w. nichts *(ohne den geringsten Grund);* er macht immer w. denselben Fehler; man hat ihn nun w. (geh.; *immer wieder)* ermahnt; du mußt es versuchen und w. versuchen (geh.; *immer wieder versuchen);* sein neuestes Buch ist ein Bestseller; (drückt in emotionalen Äußerungen aus, daß der Sprecher über etw. vor allem deshalb ärgerlich ist, weil es immer wieder vorkommt, daß man den Angesprochene keine Einsicht zeigt:) wie w. du aussiehst!; wie er dies w. geschafft hat!; wie ist denn nur schon w. los?; **b)** drückt, in Verbindung mit Ausdrücken wie „anders"... „ander..." o. ä. eine weitere, zusätzliche Unterscheidung gemacht wird; *noch [einmal]:* einige sind dafür, andere dagegen und w. andere haben keine

Meinung; das ist w. etwas anderes. **2.** drückt eine Rückkehr in einen früheren Zustand aus; drückt aus, daß etw. rückgängig gemacht wird: w. gesund sein; er fiel und stand sofort w. auf; er wurde w. freigelassen; alles ist w. beim alten; stell es w. an seinen Platz [zurück]!; ich bin gleich w. hier; (ugs. auch in pleonastischen Verwendungen wie:) das kann man w. kleben *(durch Kleben wieder in seinen alten Zustand bringen);* gib es ihm w. zurück! *(gib es ihm zurück!);* der Schnee ist w. getaut *(ist getaut u. dadurch wieder weg);* willst du schon w. gehen? *(willst du wirklich jetzt schon gehen?).* **3.** *gleichzeitig, andererseits [aber auch]:* es gefällt mir und gefällt mir [andererseits] w. nicht; da hast du auch w. recht; so schlimm ist es [nun ja] auch w. nicht. **4.** svw. ↑wiederum (3): Contessa Paolina Centurione, die ja eine geborene Venosta ist, vom italienischen Stamm. Und der ist w. mit den Széchényis ... versippt (Th. Mann, Krull 304). **5.** (ugs.) drückt aus, daß etw. als Reaktion auf etw. Gleiches od. Gleichartiges hin erfolgt; *auch, ebenso:* er hat mir einen Vogel gezeigt, und da habe ich ihm w. einen [Vogel] gezeigt; wenn er dir eine runterhaut, haust du ihm einfach w. eine runter! **6.** (ugs.) *noch* (6): wie heißt er w.?; wo war das [gleich] w.?; **wieder-, Wieder-** [-] ⟨Verbzusatz mit der Bed.⟩: **1.** [mit Starkton] drückt aus, daß durch die im Grundwort bezeichnete Handlung o. ä. jmd., etw. an seinen früheren Platz zurückgelangt (z. B. wiederbringen, wiederkommen, wiederholen, wiederkriegen, Wiederkehr). **2.** [gewöhnlich unbetont, bei Präfixverben mit Starkton] drückt aus, daß durch die im Grundwort bezeichnete Handlung o. ä. jmd., etw. in einen früheren Zustand zurückgelangt (z. B. wiederaufbauen, wiederherstellen, wiederbeleben, wiedereröffnen, Wiederaufbau). **3.** [mit Starkton] drückt aus, daß die im Grundwort bezeichnete Handlung o. ä. nicht zum ersten Male geschieht (z. B. wiedersehen, wiederwählen, wiederverwenden, Wiederbegegnung). **4.** [mit Starkton] drückt aus, daß mit der im Grundwort bezeichneten Handlung eine gleiche Handlung eines anderen beantwortet, erwidert, vergolten o. ä. wird (z. B. wiedergrüßen, wiederschlagen, wiederlieben).

wieder-, Wieder-: ~**abdruck,** der: **1.** ⟨o. Pl.⟩ *erneuer* ¹*Abdruck (eines Textes).* **2.** svw. ↑Reprint: das Buch ist jetzt als W. lieferbar; ~**annäherung,** die: *Annäherung, durch die ein ehemaliger Zustand wieder hergestellt wird;* ~**anpfiff,** der (Sport): *Anpfiff zur Fortsetzung eines Spiels nach einer Unterbrechung;* ~**anschaffung,** die; ~**anspiel,** das (Sport): vgl. ~anpfiff; ~**anstoß,** der (Sport): vgl. ~anpfiff; ~**aufarbeitung,** die: svw. ↑~aufbereitung, dazu: ~**aufarbeitungsanlage,** die; ~**aufbau,** der ⟨o. Pl.⟩: **1.** svw. ↑Aufbau (1 b). **2.** *Aufbau* (2), *durch den ein früherer Zustand wiederhergestellt wird, durch den etw. entsteht, was es schon einmal gab:* der W. der Industrie nach dem Kriege; ~**aufbereitung,** die: *eine Wiederverwendung ermöglichende Aufbereitung:* die W. von Müll, Atommüll, dazu: ~**aufbereitungsanlage,** die; ~**aufführen** ⟨sw. V.; hat⟩ (Theater): *nach längerer Pause in derselben Inszenierung u. Ausstattung erneut aufführen,* dazu: ~**aufführung,** die (Theater); ~**aufnahme,** die: **1.** *erneute Aufnahme* (1): die W. von diplomatischen Beziehungen, eines Verfahrens, der Arbeit. **2.** *erneute Aufnahme* (3) *in eine Organisation.* **3.** (Theater) *nochmalige Aufnahme (einer Inszenierung) in den Spielplan,* dazu: ~**aufnahmeverfahren,** das (jur.): *Verfahren, in dem ein bereits rechtskräftig entschiedener Fall neu verhandelt wird;* ~**aufnehmen** ⟨st. V.; hat⟩: **1.** *erneut aufnehmen:* die Arbeit w.; ein Verfahren w. (jur.: *ein Wiederaufnahmeverfahren einleiten).* **2.** *erneut in eine Organisation aufnehmen.* **3.** (Theater) *(eine bereits abgesetzte Inszenierung) wieder in den Spielplan aufnehmen;* ~**aufrichten** ⟨st. V.; hat⟩: svw. ↑aufrichten (3 a), dazu: ~**aufrichtung,** die; ~**aufrüstung,** die: *erneutes Aufrüsten;* ~**auftauchen** ⟨sw. V.; ist⟩: *sich wiederfinden:* das Buch ist wiederaufgetaucht; ~**begegnen** ⟨sw. V.; ist⟩: *erneut begegnen,* dazu: ~**begegnung,** die; ~**beginn,** der: *erneuter Beginn;* ~**bekommen** ⟨st. V.; hat⟩: *zurückbekommen;* ~**beleben** ⟨sw. V.; hat⟩: jmdn., der bewußtlos ist, das Bewußtsein wiedergeben, ihn zum Leben erwecken: jmdn. durch Mund-zu-Mund-Beatmung wiederzubeleben versuchen; Ü in der Renaissance wurde die Antike wiederbelebt, dazu: ~**belebung,** die, dazu: ~**belebungsversuch,** der; ~**beschaffen** ⟨sw. V.; hat⟩: *erneut beschaffen;* ~**beschaffung,** die, dazu: ~**beschaffungskosten** ⟨Pl.⟩, ~**beschaffungswert,** der: Entschädigung in Höhe des -s; ~**besetzen** ⟨sw.

V.; hat⟩: **1.** *(eine vakant gewordene Stelle) besetzen.* **2.** (Milit.) *(ein Gebiet) erneut besetzen; reokkupieren,* dazu: ~**besetzung,** die; ~**bewaffnung,** die: *erneute Bewaffnung;* ~**bringen** ⟨unr. V.; hat⟩: *zurückbringen;* ~**druck,** der: vgl. ~abdruck; ~**einführung,** die: *erneute Einführung:* die W. der Todesstrafe; ~**eingliederung,** die: die W. Strafentlassener [in die Gesellschaft]; ~**einsetzen** ⟨sw. V.; hat⟩: *erneut einsetzen,* dazu: ~**einsetzung,** die; ~**eintritt,** der: **1.** *erneuter Eintritt (in eine Organisation o. ä.):* seit seinem W. in die Partei. **2.** *Eintreten* (6) *in etw., was vorher verlassen wurde:* beim W. der Raumkapsel in die Atmosphäre; ~**entdecken** ⟨sw. V.; hat⟩: *erneut entdecken* (2 b): seine Vorliebe für etwas w., dazu: ~**entdeckung,** die; ~**ergreifung,** die: die W. der ausgebrochenen Sträflinge; ~**erhalten** ⟨st. V.; hat⟩: vgl. ~bekommen; ~**erinnern,** sich ⟨sw. V.; hat⟩: svw. ↑erinnern (1): ich kann mich nicht w.; ~**erkennen** ⟨unr. V.; hat⟩: *eine Person od. Sache, die man aus vergangenen Tagen kennt, als den Betreffenden, das Betreffende erkennen:* ich habe ihn im ersten Moment gar nicht wiedererkannt; er war kaum wiederzuerkennen; ~**erlangen** ⟨sw. V.; hat⟩: vgl. ~bekommen; ~**erleben** ⟨sw. V.; hat⟩: *noch einmal erleben;* ~**erobern** ⟨sw. V.; hat⟩: *zurückerobern,* dazu: ~**eroberung,** die: **1.** *das Wiedererobern.* **2.** *etw. Wiedererobertes;* ~**eröffnen** ⟨sw. V.; hat⟩: *nach einer Zeit der Schließung wieder eröffnen* (1): das Lokal wird unter neuer Geschäftsführung wiedereröffnet, dazu: ~**eröffnung,** die; ~**erscheinen** ⟨st. V.; ist⟩: **1.** *(von etw. Verschwundenem) wieder erscheinen* (1 a, b). **2.** *ein zweites od. weiteres Mal erscheinen* (2): das vergriffene Buch soll demnächst w.; ~**erstarken** ⟨sw. V.; ist⟩ (geh.): *wieder stark werden;* ~**erstatten** ⟨sw. V.; hat⟩: *rückerstatten:* Auslagen w., dazu: ~**erstattung,** die: die W. sämtlicher Auslagen; ~**erstehen** ⟨unr. V.; ist⟩: **1.** (geh.) *auferstehen.* **2.** (geh.) *von neuem entstehen:* die aus den Trümmern wiedererstandene Republik. **3.** *zurückkaufen;* ~**erwachen** ⟨sw. V.; ist⟩: vgl. ~erstehen; ~**erwarten** ⟨sw. V.; hat⟩: *zurückerwarten:* wann erwartet ihr ihn wieder?; ~**erwecken** ⟨sw. V.; hat⟩: *wieder zum Leben erwecken:* Tote kann man nicht w., dazu: ~**erweckung,** die; ~**erwerben** ⟨st. V.; hat⟩: vgl. ~bekommen; ~**erzählen** ⟨sw. V.; hat⟩: **1.** *erzählend wiedergeben* (2 a), *nacherzählen.* **2.** (ugs.) svw. ↑~sagen; ~**finden** ⟨st. V.; hat⟩: **1. a)** *jmdn., den man gesucht hat, etw., was verloren war, abhanden gekommen war, wieder finden* (1 a): hast du den Schlüssel wiedergefunden?; sie haben sich nach Jahren wiedergefunden; Ü seine Stimme w. *(wieder in der Lage sein, seine Stimme zu benutzen);* **b)** ⟨w. + sich⟩ *sich wieder finden* (1 b), *sich wieder anfinden:* das Buch hat sich wiedergefunden. **2.** ⟨w. + sich⟩ *sich plötzlich zur eigenen Überraschung an einem bestimmten Ort befinden:* unversehens fand sich der Motorradfahrer im Straßengraben wieder. **3.** ⟨w. + sich⟩ *zu seinem inneren Gleichgewicht, seiner inneren Ruhe gelangen, sich wieder fangen, wieder zu sich selbst finden.* **4. a)** *(etw. von irgendwoher Bekanntes) auch anderswo finden, vorfinden:* dieses Stilelement findet man auch in der französischen Architektur wieder; **b)** ⟨w. + sich⟩ *wiedergefunden* (4 a) *werden [können]:* ... daß sich beide Verhaltensweisen bei Vögeln w. (Lorenz, Verhalten I, 217); ~**fordern** ⟨sw. V.; hat⟩: *zurückfordern;* ~**fund,** der (Verhaltensf.): *das Wiederfinden eines zu Forschungszwecken markierten freilebenden Tiers (nach längerer Zeit):* Daß sie (= die beringten Jungstörche) (FAZ 1. 8. 79, 21); ~**gabe,** die: **1.** *Darstellung, Bericht, Schilderung (von etw.):* eine genaue, detaillierte W. der Vorgänge. **2. a)** *das Reproduzieren* (2) *durch Druck:* die W. von Gemälden mit Hilfe einer bestimmten Technik; **b)** *in einer Drucktechnik wiedergegebenes Kunstwerk;* Reproduktion (3): originalgetreue -n alter Meister; eine W. der Sonnenblumen van Goghs. **3.** *Aufführung, Interpretation (eines musikalischen Werkes):* eine W. des Brandenburgischen Konzerts mit alten Instrumenten. **4.** *das Wiedergeben* (5): eine einwandfreie W. der Musik durch das Tonbandgerät; ~**gänger,** der: *(im Volksglauben) Toter, dessen Seele keine Ruhe findet u. der deshalb, bes. um Mitternacht, umgeht;* ~**geben** ⟨st. V.; hat⟩: **1.** *zurückgeben:* gib ihm das Buch sofort wieder! **2. a)** *berichten, erzählen, schildern:* er hat wahrheitsgetreu wiedergegeben, was vorgefallen ist; **b)** *ausdrücken:* das läßt sich mit Worten gar nicht [richtig] w.; eine Partizipialkonstruktion im Englischen wird im Deutschen oft durch einen Nebensatz wiedergegeben; **c)** *anführen, zitieren:* ich will es jetzt nicht

wörtlich w.; seine Rede wurde in der Presse nur in gekürzter Form wiedergegeben. **3.** *darstellen, abbilden:* erstaunlich, wie lebensecht der Maler die Szene wiedergegeben hat. **4.** *reproduzieren* (2): der Text wird im Hochdruck ... wiedergegeben (Bild. Kunst 3, 60). **5.** *(mit technischen Hilfsmitteln) hörbar, sichtbar machen:* der Lautsprecher gibt die Höhen nicht sehr gut wieder; der Fernseher gibt die Farben sehr natürlich wieder; ~**geboren** ⟨Adj.; o. Steig.; meist attr.⟩ (selten): *nach dem Tode nochmals geboren;* ~**geburt,** die: **1.** (Rel.) *nochmalige Geburt (des Menschen, der menschlichen Seele) nach dem Tode; Palingenese* (1): der Glaube mancher Religionen an eine W. **2.** (christl. Rel.) *das Neuwerden des gläubigen Menschen durch die Gnade Gottes.* **3.** (geh.) svw. ↑Renaissance (3): Nietzsches Philosophie erlebt derzeit eine W.; ~**gewinnen** ⟨st. V.; hat⟩: *(Verlorenes) zurückgewinnen:* verspieltes Geld w.; Ü seine Fassung, sein Gleichgewicht w., dazu: ~**gewinnung,** die; ~**grüßen** ⟨sw. V.; hat⟩: *jmds. Gruß erwidern;* ~**gutmachen** ⟨sw. V.; hat⟩: *etw., was man verschuldet hat, bes. einen Schaden, den man angerichtet hat, wieder ausgleichen:* wie willst du [das] je w., was du da angerichtet hast?; ein nicht wiedergutzumachendes Unrecht, dazu: ~**gutmachung,** die: **1.** *das Wiedergutmachen.* **2.** *zur Wiedergutmachung von etw. gezahlte Geldsumme, erbrachte Leistung:* W. zahlen, dazu: ~**gutmachungsleistung,** die, ~**gutmachungszahlung,** die; ~**haben** ⟨unr. V.; hat⟩: *wieder in seinem Besitz haben, wiederbekommen haben:* hast du das [verlorene, verliehene] Buch inzwischen wieder?; wann kann ich das Geld w. *(zurückbekommen)?;* Ü wir wollen unseren alten Lehrer w. *(daß er wieder unser Lehrer ist);* nach Jahren der Trennung haben sie sich nun endlich wieder *(sind sie wieder zusammen);* ~**heirat,** die: vgl. ~verheiratung; ~**herrichten** ⟨sw. V.; hat⟩: *wieder herrichten* (1 b): er hat sein Haus wiederhergerichtet, dazu: ~**herrichtung,** die; ~**herstellen** ⟨sw. V.; hat⟩: **1. a)** *(etw., was früher schon einmal gab) neu herstellen* (2 a): den Kontakt, die Ordnung, die Ruhe, das Gleichgewicht, jmds. Gesundheit, den Status quo ante w.; **b)** ⟨w. + sich⟩ *wieder zustande kommen, entstehen:* Tatsächlich stellten sich dann Ordnung und Recht nahezu selbsttätig wieder her (Thieß, Reich 397). **2.** *wieder gesund machen, werden lassen:* die Ärzte haben ihn wiederhergestellt; ⟨oft im 2. Part.:⟩ er war bereits drei Wochen nach der Operation völlig wiederhergestellt. **3.** *(etw. Beschädigtes, Zerstörtes) reparieren, restaurieren, wieder in einen intakten Zustand versetzen:* das ausgebrannte Rathaus soll im ursprünglichen Zustand wiederhergestellt werden, dazu: ~**herstellung,** die, dazu: ~**herstellungskosten** ⟨Pl.⟩; ~**holbar** ⟨Adj.; o. Steig.; nicht adv.⟩: *sich wiederholen lassend:* das Experiment ist jederzeit w.; ~**holen** ⟨sw. V.; hat⟩: *zurückholen:* er sprang über den Zaun, um den Ball wiederzuholen; Ü wir werden uns den Weltmeistertitel w.; ~**holen** ⟨sw. V.; hat⟩: **1. a)** *nochmals ausführen, durchführen, veranstalten o. ä.:* ein Experiment w.; die Aufführung, die Radiosendung wird nächsten Dienstag wiederholt; die Wahl, das Fußballspiel muß wiederholt werden; Porsche wiederholte den Vorjahreserfolg *(war dieses Jahr ebenso erfolgreich wie im Vorjahr;* Welt 24. 5. 65, 16); der Chorleiter ließ uns die letzte Strophe w. *(noch einmal singen);* **b)** *nochmals (an etw.) teilnehmen, nochmals absolvieren:* der Schüler muß die Klasse w.; die Prüfung kann bei Nichtbestehen [zweimal] wiederholt werden; ⟨auch o. Akk.-Obj.:⟩ der Schüler hat schon einmal wiederholt *(repetiert* 2, *eine Klasse einmal besucht).* **2. a)** *nochmals sagen, vorbringen, nennen, aussprechen:* eine Frage [noch einmal] w.; ich will seine Worte hier nicht w.; er wiederholte den Anschuldigungen, Forderungen, sein Angebot; ich kann nur w. *(noch einmal sagen, betonen),* daß ich nichts darüber weiß; **b)** ⟨w. + sich⟩ *etw., was man schon einmal gesagt hat, noch einmal sagen:* der Redner hat sich oft wiederholt; ich will mich nicht ständig w.; du wiederholst dich *(das hast du schon einmal gesagt).* **3.** *(Lernstoff o. ä.) nochmals durchgehen, sich von neuem einprägen; repetieren* (1): Vokabeln, eine Lektion, ein Kapitel aus der Geschichte, den Satz des Pythagoras w. **4. a)** ⟨w. + sich⟩ *(in bezug auf einen Vorgang o. ä.) ein weiteres Mal geschehen:* das kann sich täglich, jederzeit w.; diese/so eine Katastrophe darf sich niemals w.; **b)** ⟨w. + sich⟩ *in einer Abfolge mehrmals, immer wiederkehren:* die Muster, die Figuren wiederholen sich bzw. werden variiert; **c)** *an anderer Stelle ebenfalls erscheinen lassen:* das Überholverbotszeichen

muß nach jeder Kreuzung wiederholt werden, dazu: ~**holentlich** ⟨Adj.; o. Steig.; nicht präd.⟩ (selten): svw. ↑wiederholt: obgleich der Doktor ihn w. scharf ins Auge faßte (Th. Mann, Zauberberg 100), ~**holt** ⟨Adj.; o. Steig.; nicht präd.⟩: *mehrfach, mehrmalig; nicht erst [jetzt] zum ersten Mal erfolgend:* trotz -er Aufforderungen zahlte er nicht; ich habe [schon] w. darauf hingewiesen, daß ..., ~**holung,** die: **1. a)** *das Wiederholen* (1 a), *Wiederholtwerden:* eine W. der Wahl ist notwendig geworden; in der W. *(im Wiederholungsspiel)* erreichten sie ein 1 : 0; die Sendung ist eine W. *(ist früher schon einmal ausgestrahlt worden);* **b)** *das Wiederholen* (1 b), *Wiederholtwerden:* eine W. der Prüfung ist nicht möglich. **2. a)** *das Wiederholen* (2 a): auf eine wörtliche W. seiner Äußerung verzichte ich; **b)** *das Sichwiederholen* (2 b): seine Rede war voller -en. **3.** *das Wiederholen* (3): bei der W. der unregelmäßigen Verben. **4. a)** *das Sichwiederholen* (4 a): die stete W.: geschichtlicher Ereignisse (Menzel, Herren 14); **b)** *das Sichwiederholen* (4 b): Die ... Tapete zeigte in unermüdlicher W. zwei Papageien (Roth, Beichte 112); **c)** *das Wiederholen* (4 c): die W. eines Motivs als künstlerisches Stilmittel, dazu: ~**holungsfall,** der (bes. Amtsspr.) in der Verbindung im W. *(für den Fall, daß etw. wiederholt, daß jmd. etw. noch einmal tut):* im W. erfolgt Strafanzeige, ~**holungsimpfung,** die: svw. ↑~impfung, ~**holungskurs,** der: **1.** *Kurs, in dem etw. wiederholt* (3) *wird:* ein W. für Examenskandidaten. **2.** (Milit. schweiz.) *Reserveübung;* Abk.: WK, ~**holungsprüfung,** die: *nochmalige Prüfung, bes. eines Prüflings, der eine Prüfung beim ersten Versuch nicht bestanden hat,* ~**holungssendung,** die (Rundf., Ferns.): *zum zweiten od. wiederholten Male erfolgende Ausstrahlung eines Programms,* ~**holungsspiel,** das (Sport), ~**holungstäter,** der (jur.): *jmd., der eine strafbare Handlung bereits zum zweiten, zum wiederholten Male begangen hat,* auch (jur.): w. Form zu ↑~holungstäter, ~**holungswahl,** die: *nochmalige Wahl, zusätzlicher Wahlgang,* ~**holungszahlwort,** das (Sprachw.): svw. ↑Multiplikativum, ~**holungszeichen,** das: *Zeichen mit der Bedeutung „Wiederholung", „zu wiederholen" o. ä.* (z. B. |: :| in der Notenschrift); ~**hören,** das; -s: üblich als Abschiedsformel, bes. beim Telefonieren u. im Hörfunk: [auf] W.!; ~**impfung,** die: *zweite, weitere Impfung (gegen dieselbe Krankheit); Revakzination;* ~**inbesitznahme,** die: *das Wieder-in-Besitz-Nehmen;* ~**inbetriebnahme,** die; ~**inkrafttreten,** das, -s: seit dem W. dieses Gesetzes; ~**instandsetzung,** die, dazu: ~**instandsetzungskosten** ⟨Pl.⟩; ~**kauen** [-kɔyən] ⟨sw. V.; hat⟩: **1.** *(bereits teilweise verdaute, aus dem Magen wieder ins Maul beförderte Nahrung) nochmals kauen:* Kühe käuen ihre Nahrung wieder; ⟨auch o. Akk.-Obj.:⟩ Schafe käuen wieder. **2.** (abwertend) *(Gedanken, Äußerungen o. ä. anderer) noch einmal sagen, ständig wiederholen:* alte Thesen w., zu 1: ~**käuer,** der; -s, - (Zool.): *Tier, das seine Nahrung wiederkäut:* Kühe sind W., dazu: ~**käuermagen,** der (Zool.); ~**kauf,** der (jur.): *Kauf einer Sache, die man dem Verkäufer zu einem früheren Zeitpunkt selbst verkauft hat; Rückkauf:* sich das Recht auf W. vorbehalten, dazu: ~**kaufen** ⟨sw. V.; hat⟩ (jur.), ~**käufer,** der (jur.), ~**kaufsrecht,** das (jur.); ~**kehr,** die (geh.): **1.** *Rückkehr:* die W. Christi. **2.** *das Wiederkehren* (2); ~**kehren** ⟨sw. V.; hat⟩ (geh.): **1. a)** *zurückkehren:* der Mann kehrte nicht wieder aus dem Krieg nicht w.; eines Tages kehrte er [aus der Fremde] wieder; Ü Da kehrte mir der Gedanke wieder (Th. Mann, Krull 208); **b)** *wiederkommen* (2): er ist viele wiederkehrende Gelegenheit. **2.** *sich wiederholen, (an anderer Stelle) ebenfalls auftreten:* diese Phrasen kehren unablässig wieder (St. Zweig, Fouché 88); wiederkehrende Motive; ~**kennen** ⟨unr. V.; hat⟩ (nordd.): svw. ↑~erkennen: dich kenntman ja kaum wieder!; ~**kommen** ⟨st. V.; ist⟩: **1. a)** *zurückkommen:* wann wirst du [von der Arbeit] w.?; Ü die Erinnerung kommt allmählich wieder: die Schmerzen, die Warzen sind seitdem nie wiedergekommen; wir kommen nach einer kurzen Pause wieder: die Nachrichten (melden uns wieder); **b)** *noch einmal kommen:* könntest du vielleicht ein anderes Mal w.? Ich habe im Moment gar keine Zeit. **2.** *noch einmal auftreten, sich noch einmal ereignen:* die gute alte Zeit kommt nicht wieder; so eine Gelegenheit kommt so schnell nicht wieder (ugs.). svw. ↑~bekommen: das Geld kriegst du von der Krankenkasse wieder; ~**kunft,** die (geh.): svw. ↑~kehr (1): die W. Christi [auf Erden]; ~**lieben** ⟨sw. V.; hat⟩: *jmdn.,*

der einen liebt, ebenfalls lieben; jmds. Liebe erwidern; ≈**por-tierung,** die (schweiz.): *erneute Portierung;* ≈**sagen** ⟨sw. V.; hat⟩ (ugs.): *(etw., was einem über jmdn. gesagt wurde) dem Betreffenden gegenüber wiederholen:* was ich dir über ihn erzählt habe, darfst du ihm aber auf keinen Fall w.!; ≈**schauen,** das; -s (landsch.): üblich als Abschiedsformel: *![auf] W.* (↑Wiedersehen a); ≈**schenken** ⟨sw. V.; hat⟩ (geh.): svw. ↑≈**geben** (1): einem Tier die Freiheit w.; ≈**schlagen** ⟨st. V.; hat⟩: *jmdn., von dem man geschlagen worden ist, ebenfalls schlagen;* ≈**schreiben** ⟨st. V.; hat⟩: *jmdm., von dem man etw. Geschriebenes erhalten hat, ebenfalls schreiben:* hast du ihm schon wiedergeschrieben?; ≈**sehen** ⟨st. V.; hat⟩: **a)** *jmdn., den man eine Zeitlang, längere Zeit nicht gesehen hat, wieder einmal sehen, treffen:* ich würde ihn gern mal w.; wir haben uns auf dem Kongreß überraschend wiedergesehen; **b)** *(etw., was man eine Zeitlang, längere Zeit nicht gesehen hat) wieder [einmal] sehen, wieder aufsuchen:* seine Heimat w.; das Geld, das du ihm geliehen hast, siehst du nicht wieder (ugs.; *bekommst du nicht wieder*) ⟨subst.:⟩ ≈**sehen,** das; -s, -: **a)** *das Wiedersehen* (a), *Sichwiedersehen:* ein fröhliches W.; es war ein langersehntes W. [mit dem Freund]; sie feierten das W. ; stießen auf ein baldiges W. an; R W. macht Freude (scherzh. Äußerung, mit der jmd., der einem anderen etw. leiht, zum Ausdruck bringen will, daß der andere das Zurückgeben nicht vergessen soll); *![auf] W.* (Abschiedsformel): jmdm. auf W. sagen; [auf] W. [nächsten Montag, in London]!; **b)** *das Wiedersehen* (b) *von etw.:* er hatte sich das W. mit seiner Vaterstadt schon lange gewünscht, dazu: ≈**sehensfeier,** die, ≈**sehensfreude,** die: *Freude darüber, jmdn., etw. wiederzusehen;* ≈**taufe,** die (Rel.): *nochmalige Taufe eines bereits getauften Christen;* ≈**täufer,** der (Rel. hist.): *Anhänger einer christlichen theologischen Lehre, nach der nur die Erwachsenentaufe zulässig u. gültig ist; Täufer* (2); *Anabaptist;* ≈**tun** ⟨unr. V.; hat⟩: *noch einmal tun:* versprich mir, daß du das nie w. wirst!; ≈**um:** ↑wiederum; ≈**vereinigen** ⟨sw. V.; hat⟩: *(etw. Geteiltes, bes. ein geteiltes Land) wieder zu einem Ganzen vereinigen:* unter diesen Bedingungen könnte Korea wiedervereinigt werden; im wiedervereinigten Deutschland, dazu: ≈**vereinigung,** die: *das Wiedervereinigen:* Ziel ihrer Politik ist eine/die friedliche W. beider Landesteile; ≈**verheiraten,** sich ⟨sw. V.; hat⟩: *sich nach dem Ende einer Ehe wieder verheiraten,* dazu: ≈**verheiratung,** die; ≈**verkauf,** der (Wirtsch.): *Weiterverkauf,* dazu: ≈**ver-käufer,** der (Wirtsch.): *(Zwischen-, Einzel)händler:* hier dürfen nur W. einkaufen, ≈**verkaufswert,** der: Kleinwagen haben einen relativ hohen W.; ≈**verwenden** ⟨unr. V.; verwendete/verwandte wieder, hat wiederverwendet/wiederverwandt⟩: *[für einen anderen Zweck] verwenden:* Altpapier, Altglas, Altmetall w., dazu: ≈**verwendung,** die: **1.** *nochmalige Verwendung.* **2.** *das Reaktivieren* (1 a): zur W. (*reaktiviert* 1 a *werden können*!; Abk.: z. W.); ≈**vor-lage,** die (bes. Amtsspr.): *nochmalige Vorlage (eines Schriftstücks):* zur W. (Vermerk auf einem Schriftstück; Abk.: z. Wv.); ≈**wahl,** die: *nochmalige Wahl eines Amtsinhabers für eine weitere Amtsperiode:* sich zur W. stellen; ≈**wählen** ⟨sw. V.; hat⟩: *(den Inhaber eines Amtes) nochmals für eine weitere Amtsperiode wählen:* der Abgeordnete war diesmal nicht wiedergewählt worden; man wählte ihn nicht zum Vorsitzenden.

wiederum ['vi:dərʊm] ⟨Adv.⟩: **1.** *ein weiteres Mal, erneut; wieder* w. vor etwas zurückschrecken; am Abend hatten wir w. eine Aussprache; die Inflationsrate ist w. gestiegen. **2.** *wieder* (3), *andererseits:* War dies zu bedauern, so erfreute w. die stets peinlich saubere ... Rasur (Th. Mann, Krull 246); so weit würde ich w. nicht gehen; Er glaubte es und glaubte es w. nicht (Genet [Übers.], Miracle 247). **3.** *meinerseits, deinerseits, seinerseits usw.:* er hatte von Martin erfahren, was Luise w. von seinem Onkel Albert erfahren hatte (Böll, Haus 17).

wiefeln ['vi:fln] ⟨sw. V.; hat⟩ [mhd. wifelen, zu: wefel = Einschlag (5)] (landsch., schweiz.): *sorgfältig ausbessern, stopfen* (1): einen Strumpf w.

wiefern [vi:'fɛrn] (veraltet): **I.** ⟨Adv.⟩ svw. ↑inwiefern. **II.** ⟨Konj.⟩ svw. ↑sofern, wenn.

Wiege ['vi:gə], die; -, -n [mhd. wige, wiege, spätahd. wīga, wiega, eigtl. = das Sichbewegende]: **1.** *[kastenförmiges] Bett für einen Säugling, das man seitwärts hin u. her schaukeln od. in schwingende Bewegung versetzen kann:* ein Kind in die W. legen; Ü In Spanien stand die W. des heiligen

Ignatius von Loyola (*in Spanien wurde er geboren;* Koeppen, Rußland 9); die W. der Menschheit; Griechenland war die W. der abendländischen Kultur *(in Griechenland entstand sie);* **jmdm. nicht an der W. gesungen worden sein* (ugs.; *jmdm. ganz unerwartet widerfahren):* daß ich [mal] als Dorfschulmeister enden würde, ist mir auch nicht an der W. gesungen worden; *jmdm. in die W. gelegt worden sein* (ugs.; *jmdm. ganz unerwartet widerfahren):* daß ich *sein);* *von der W. an (von Geburt an);* *von der W. bis zur Bahre* (meist scherzh.: *das ganze Leben hindurch):* im Wohlfahrtsstaat wird der Bürger von der W. bis zur Bahre versorgt. **2.** (Gymnastik) *Übung, bei der man in der Bauchlage Oberkörper u. Beine anhebt u. den Körper in eine schaukelnde Bewegung bringt.* **3.** svw. ↑Granierstahl.

Wiege-: ≈**braten,** der (Kochk. landsch.): *Hackbraten;* ≈**brett,** das: *in der Küche als Unterlage zum* ²Wiegen (2) *benutztes Brett;* ≈**eisen,** das: svw. ↑Granierstahl; ≈**karte,** die: *von einer durch Münzeinwurf zu betätigenden Personenwaage ausgegebene Karte, auf der das Gewicht der gewogenen Person angegeben ist;* ≈**messer,** das: **1.** *aus einer od. zwei parallel angeordneten, bogenförmigen Schneiden mit zwei an den Enden befestigten, nach oben stehenden Griffen bestehendes Küchengerät zum* ²Wiegen (2). **2.** svw. ↑Granierstahl; ≈**stahl,** der: svw. ↑Granierstahl.

wiegeln ['vi:gln] ⟨sw. V.; hat⟩ [mhd. wigelen, Intensivbildung zu: wegen, ↑¹,²bewegen]: **1.** (landsch.) *leicht* ²*wiegen* (1). **2. a)** (veraltend) *aufwiegeln;* **b)** *sich aufwieglerisch betätigen:* sie hetzten und wiegelten so lange, bis ...

¹**wiegen** ['vi:gn̩] ⟨st. V.; hat⟩ /vgl. gewogen/ [aus den flektierten Formen „wiegst, wiegt" von ↑wägen]: **1.** *ein bestimmtes Gewicht haben:* das Paket wiegt 5 Kilo, mindestens eine 25 Pfund; er wiegt knapp zwei Zentner; wieviel wiegst du?; sie wiegt zuviel, zuwenig *(ist zu schwer, zu leicht);* er wiegt doppelt soviel wie ich/das Doppelte von meinem Gewicht; die Tasche wog schwer, leicht (geh.; *war schwer, leicht);* Ü etwas, was mehr wiegt *(was mehr Bedeutung, größeren Wert hat)* als Güte (Seghers, Transit 140); Er wußte, das wog als Anklage *(kam einer Anklage gleich),* in solchem Tone gesprochen (A. Zweig, Claudia 108); Da die Mühe des einen so schwer wog *(so viel bedeutete)* wie die Mühe des anderen (Jahnn, Geschichten 71); sein Wort, Urteil, Rat wiegt schwer *(hat großes Gewicht, großen Einfluß);* Der ... am schwersten wiegende *(wichtigste)* Einwand (Lorenz, Verhalten I, 286). **2. a)** *mit Hilfe einer Waage das Gewicht (von etw., jmdm.) feststellen:* ein Paket, Zutaten, einen Säugling w.; die Verkäuferin hat großzügig gewogen; R gewogen und zu leicht befunden *(geprüft u. für zu schlecht, für ungenügend befunden;* vgl. Menetekel); **b)** *das Gewicht von etw., indem man es in die Hand nimmt, schätzen:* er wog den Beutel mit den Nuggets in/mit der Hand; Ü sie wog den Brief in der Hand *(hielt ihn unschlüssig, bewegte ihn unschlüssig in der Hand).*

²**wiegen** [-] ⟨sw. V.; hat⟩ /vgl. gewiegt/ [urspr. = ein Kind in der Wiege schaukeln]: **1. a)** *schwingend, schaukelnd [hin u. her, auf u. ab] bewegen:* ein Kind [in der Wiege, in den Armen] w.; er wiegte bedächtig den Kopf; der Wind wiegt die Halme sanft [hin und her]; die Wellen wiegen das Boot [auf und ab]; **b)** *sich schwingend, schaukelnd [hin u. her, auf u. ab] bewegen:* die Äste wiegen im Wind; sie wiegt beim Gehen mit den Hüften; ⟨oft im 1. Part.:⟩ einen wiegenden Gang haben; wiegenden Schrittes; **c)** *durch Wiegen* (1 a) *in einen bestimmten Zustand versetzen:* ein Kind in den Schlaf w.; **d)** ⟨w. + sich⟩ *wiegende* (1 b) *Bewegungen ausführen, sich wiegen* (1 a) *lassen, gewiegt* (1 a) *werden:* der Trompeter wiegt sich im Rhythmus der Musik; das Boot wiegt sanft auf den Wellen; Er nähert sich lässig, wiegt sich in den Hüften (Koeppen, Rußland 53); Ü wie wiege mich in der Hoffnung *(hoffe zuversichtlich),* daß ... **2.** *mit einem Wiegemesser zerkleinern (das man dazu an beiden Griffen hält u. so führt, daß jeder Abschnitt der gekrümmten Schneide[n] immer wieder mit der ebenen Unterlage in Berührung kommt):* Petersilie, Zwiebeln [fein] w.; ⟨oft im 2. Part.:⟩ 200 g grob gewiegte Geflügelteile (Horn, Gäste 174); fein gewiegte Kräuter. **3.** *(beim Kupferstich die Platte) mit einem Granierstahl aufrauhen.*

Wiegen-: ≈**druck,** der ⟨Pl. -e⟩ (Buchw., Literaturw.) [vgl. Inkunabel]: svw. ↑Inkunabel; ≈**fest,** das (geh.): *Geburtstag*

(1): zum W. herzliche Grüße und gute Wünsche; ~lied, das: *Schlaflied.*

wiehern ['vi:ɐn] ⟨sw. V.; hat⟩ [mhd. wiheren, lautm.]: **1.** *(von bestimmten Tieren, bes. vom Pferd) eine Folge von zusammenhängenden, in der Lautstärke an- u. abschwellenden hellen, durchdringenden Lauten hervorbringen:* das Pferd wieherte; ⟨subst.:⟩ das Wiehern eines Esels in der Nacht (Frisch, Homo 212); Ü vor Lachen w.; am Ende wiehert er wie ein Pferd (ugs.; *lacht er schallend;* Hacks, Stücke 165); wieherndes (ugs.; *schallendes*) Gelächter. **2.** (ugs.) *schallend lachen:* Die drei Hitlerjungen wiehern schadenfroh (Bieler, Bonifaz 13); *zum Wiehern [sein] (↑piepen).

Wiek [vi:k], die; -, -en [mniederd. wik] (nordd.): *(an der Ostsee) [kleine] Bucht.*

Wieling ['vi:lɪŋ], die; -, -e [zu niederd. wiel, mniederd. wēl] (Seemannsspr.): *um das gesamte Boot herumlaufender, ganz oben an der äußeren Bordwand befestigter Fender aus Tauwerk, Gummi o.ä.*

Wiemen ['vi:mən], der; -s, - [mniederd. wime < mniederl. wieme, über das Roman. < lat. vīmen = Rute, Flechtwerk] (nordd., westd.): **1.** *Latte, Lattengerüst zum Aufhängen von Fleisch o.ä. zum Räuchern.* **2.** *Sitzstange für Hühner.*

Wiener ['vi:nɐ], die; -, - ⟨meist Pl.⟩ [H. u.]: *kleine, dünne Wurst (aus einem Gemisch von Schweine- u. Rindfleisch), die vor dem Verzehr in siedendem Wasser heiß gemacht wird:* ein Paar W., bitte!; **Wienerle** ['vi:nɐlə], das; -s, - (landsch.): svw. ↑Wiener; **Wienerli** ['vi:nɐli], das; -s, - (schweiz.): svw. ↑Wiener; **wienern** ['vi:nɐn] ⟨sw. V.; hat⟩ [aus der Soldatenspr., eigtl. = Metall, Leder mit Wiener (Putz)kalk reinigen]: **1.** (ugs.) *so intensiv reibend putzen, daß es glänzt:* die Fensterscheiben, den Fußboden w.; er hat die Schuhe blank gewienert. **2.** *jmdm. eine w. (salopp; ↑schmieren 5).

Wiepe ['vi:pə], die; -, -n [mniederd. wippe, eigtl. = Gewundenes] (nordd.): *Strohwisch.*

wies [vi:s]: ↑weisen.

Wies- [-] (Wiese) ~baum, der: svw. ↑Heubaum; ~land, das (schweiz.): svw. ↑Wiesenland; ~wachs, der; -es (veraltet, noch landsch.): svw. ↑Wiesenwachs.

wiescheln: ↑wiescherln.

Wieschen ['vi:sçən], das; -s, -: ↑Wiese.

wiescherln ['vi:ʃɐln], wiescheln ['vi:ʃln] ⟨sw. V.; hat⟩ [lautm.] (österr. Kinderspr.): *urinieren.*

Wiese ['vi:zə], die; -, -n ⟨Vkl. ↑Wieschen⟩ [mhd. wise, ahd. wisa, H. u.]: *zur Heugewinnung genutzte] mit Gras bewachsene größere Fläche:* eine grüne, saftige, blühende W.; -n und Wälder; die Wiese ist feucht, naß; eine W. mähen; auf einer W. liegen, spielen; *auf der grünen W. *(in nicht bebautem Gelände, außerhalb der Stadt):* ein Supermarkt auf der grünen W.; **Wiesebaum**, der; - [e]s, Wiesebäume: svw. ↑Heubaum.

wiesehr [vi'ze:ɐ] ⟨Konj.⟩ (österr.): svw. ↑sosehr: w. er sich auch bemühte, er konnte das Buch nicht finden.

Wiesel ['vi:zl], das; -s, - [mhd. wisele, ahd. wisula, H. u.]: *kleines, sehr schlankes, gewandtes u. flinkes Raubtier, das bes. von kleinen Säugetieren lebt:* ein W. huschte über den Weg; er ist flink wie ein W. *(sehr schnell);* ⟨Zus.:⟩ **wieselflink** ⟨Adj.; o. Steig.⟩: *sehr flink [laufend, laufen könnend]:* der -e Spieler erwischte den Ball kurz vor der Auslinie; **wieseln** ['vi:zln] ⟨sw. V.; ist⟩ [mhd., zu ↑Wiesel]: *mit flinken, behenden Bewegungen eilig, schnell laufen, gehen:* Eccleston wieselte durch die Reihen seiner Artistentruppe (auto touring 2, 1979, 53); **wieselschnell** ⟨Adj.; o. Steig.⟩: vgl. wieselflink.

Wiesen- ~blume, die: *auf Wiesen wachsende Blume;* ~champignon, der: svw. ↑Feldchampignon; ~erz, das: svw. ↑Raseneisenerz; ~grund, der (geh., veraltend, noch dichter.): *mit Wiesen bedeckter Talgrund;* ~hang, der: ↑tal; ~klee, der: *purpurrot od. rosafarben blühender Klee, der vielfach als Futterpflanze angebaut wird; Rotklee;* ~land, das: *mit Wiesen bedecktes Land;* ~plan, der; -[e]s, ...pläne ⟨Pl. selten⟩ [zu ↑¹Plan] (geh., veraltend): *Wiese:* ... kam sie ... über einen kleinen W. heran (Doderer, Wasserfälle 5); ~rain, der (dichter.): *grasbewachsener Streifen am Rand eines Feldes, einer Wiese;* ~schaumkraut, das: *hellila od. rosafarben blühende Wiesenblume mit gefiederten Blättern;* ~tal, das: *eine Wiese bildendes Tal;* ~wachs, der; -es (veraltet, noch landsch.): *Ertrag einer zur Heugewinnung genutzten Wiese.*

wieso [vi'zo:] ⟨Adv.⟩: **1.** ⟨interrogativ⟩ *warum (1), aus welchem Grund;* w. macht er das?; ich frage mich, w. er nicht nachgibt; „Ärgerst du dich?" – „Nein, w. *(wie kommst du darauf)?";* „Warum hast du das getan?" – „Wieso ich *(wie kommst du darauf, daß ich es war)*? Das war Peter!". **2.** ⟨relativisch⟩ (selten) svw. ↑warum (2).

wieten ['vi:tn̩] ⟨sw. V.; hat⟩ [mniederd. wēden, H. u.] (landsch.): svw. ↑jäten.

wieviel [vi'fi:l, auch: 'vi:fi:l; mhd. wie vil, ahd. wio filu] ⟨Interrogativadv.⟩: **1.** *welche Menge, welche Anzahl?:* w. Geld hast du noch?; w. Personen haben in dem Wagen Platz?; ich weiß nicht, w. Zeit du hast; w. ist acht mal acht? *(was ergibt acht mal acht?);* w. Uhr ist es? *(wie spät ist es?);* w. *(wieviel Geld)* kostet das?; w. *(wieviel Alkohol)* hast du denn schon getrunken?; w. bin ich [Ihnen] schuldig? *(was muß ich zahlen?);* w. *(wieviel Kilogramm o. ä.)* wiegst du?; (steht im Satzinnern od. am Satzende, wenn mit einem gewissen Nachdruck gefragt wird:) das hat w. gekostet?; (w. + „auch", „immer", „auch immer":) w. er auch verdient *(gleichgültig, wieviel er verdient),* er ist nie zufrieden; (in Ausrufen; gibt einen hohen Grad, ein hohes Maß an:) w. Armut ist doch gibt!; mit w. Liebe er sich der Kinder annimmt!; w. Zeit das wieder kostet! **2.** (ugs.) *welche Zahl, welche Nummer?:* Zeppelinstraße w. wohnt er noch mal?; Band w. ist jetzt erschienen? **3.** *in welchem Grade, Maße?:* w. jünger ist er [als du]?; (in Ausrufesätzen; gibt einen hohen Grad, ein hohes Maß an:) w. schöner wäre das Leben, wenn ...!; **wievielerlei** [auch: vi'fi:lɐlaj] ⟨Interrogativadv.⟩ [↑-lei]: *von wieviel verschiedenen Arten; wieviel verschiedene?:* w. Sorten Käse gab es?; **wievielmal** [auch: vi'fi:lma:l] ⟨Interrogativadv.⟩: *wie viele Male, wie oft?:* w. warst du schon in Florenz?; **wievielt** [vi'fi:lt] in der Fügung **zu w.** *(zu wie vielen):* zu w. wart ihr [unterwegs]?; **wievielt...** [-] ⟨Adj.; o. Steig.; nur attr.⟩ [geb. analog zu den Ordinalzahlen]: das -e Mal warst du heute in Paris?; beim -en Versuch hat es geklappt?; zum -en Mal ist er jetzt verwarnt worden?; ⟨subst.:⟩ der Wievielte *(der wievielte Tag des Monats)* ist heute?; **wieweit** [vi'vajt] ⟨Interrogativadv.⟩: *leitet einen indirekten Fragesatz ein;* svw. ↑inwieweit (b): ich weiß nicht, w. ich mich auf ihn verlassen kann; **wiewohl** [vi'vo:l] ⟨Konj.⟩: (geh., veraltend): *obwohl, obgleich; wenn auch:* so gab man ihm bei den Verbrechern sein Grab ..., w. er nie Gewalt geübt (Broch, Wüste 130); Sie waren abergläubisch, w. sehr beherzt (Jahnn, Geschichten 7).

Wigwam ['vɪkvam], der; -s, -s [engl. wigwam < Algonkin (Indianerspr. des nordöstl. Nordamerika)]: *kuppelförmiges Zelt, zeltartige Hütte (nordamerikanischer Indianer).*

Wiklifit [vɪkli'fi:t], der; -en, -en: *Anhänger der theologischen u. kirchenpolitischen Lehre des englischen Theologen u. Kirchenpolitikers J. Wyclif (von etwa 1320 bis 1384).*

Wilajet [vila'jet], das; -[e]s, -s [türk. vilâyet, zu arab. wilāya = Provinz]: *Verwaltungsbezirk im früheren Osmanischen Reich.*

wild [vɪlt] ⟨Adj.; -er, -este⟩ [mhd. wilde, ahd. wildi, H. u., viell. eigtl. = im Wald wachsend]: **1.** *nicht domestiziert, nicht kultiviert, wildlebend, wildwachsend:* -e Erdbeeren, Rosen, Tauben, Pferde; -e Äpfel *(Holzäpfel);* -e Birnen *(Holzbirnen);* -er Wein (↑Wein 1 a); -er Honig *(Honig von wilden Bienen);* -er Eber *(Wildeber);* -es Tier *(größeres, gefährlich wirkendes, nicht domestiziertes Tier, bes. größeres Raubtier);* er stürzte sich auf sie wie ein Tier *(völlig enthemmt u. nur dem Trieb folgend);* die Himbeeren wachsen hier w.; im Süden kommen Geranien w. vor. **2.** ⟨nur attr.⟩ **a)** *nicht zivilisiert, auf niedriger Kulturstufe stehend, primitiv:* -e Stämme, Völker; **b)** (abwertend) *unzivilisiert, nicht gesittet:* ein -er Haufen; eine -e Bande von Rabauken. **3. a)** *die Wilde Jagd/die Wilde Fahrt/das Wilde Heer (Myth.; ↑Jagd 2); der Wilde Jäger (Myth.; *der Anführer der Wilden Jagd);* **b)** *-er Mann (Myth.; [in der Volkssage, der Volkskunst] ganzen Körper mit langen Haaren bedeckter, nackt od. im Walde lebender Riese). **4. a)** *im natürlichen Zustand befindlich, belassen; vom Menschen nicht verändert; urwüchsig:* eine -e Berglandschaft, Schlucht, Gegend; ein -er Bergbach; **b)** *wuchernd, unkontrolliert wachsend:* eine -e Mähne; ein -er Bart; w. wucherndes Unkraut; ein *(nicht veredelte)* Triebe; ein (Med.: *bei der Wundheilung entstandenes überschüssiges)* Gewebe; **c)** (Bergmannsspr.) svw. ↑taub (3): -es Erz, Gestein; **d)** *(von Land) nicht urbar gemacht:*

-es Land. **5.** *unkontrolliert, nicht reglementiert* [*u. oft ordnungswidrig od. gesetzwidrig*], *nicht genehmigt:* -e Streiks (↑Streik); -e *(nicht lizenzierte)* Taxis; der Taxifahrer macht gelegentlich -e *(als Schwarzarbeit durchgeführte)* Fahrten; Wildes *(eigenmächtiges)* Quartiermachen wird nach den Kriegsgesetzen bestraft (Kirst, 08/15, 654); -es *(an nicht dafür vorgesehenen Stellen erfolgendes)* Abladen von Müll; eine -e *(durch wildes Abladen von Müll entstandene)* Deponie; w. *(an einem nicht dafür vorgesehenen Platz)* parken, zelten, bauen, baden; den w. *(unbeaufsichtigt auf nicht eingezäunten Flächen)* weidenden Bergschafen (Eidenschink, Fels 78). **6. a)** *heftig, stürmisch, ungestüm, unbändig; ungezügelt, durch nichts gehemmt, aufgehalten, abgeschwächt u. gemildert:* eine -e Schlacht, Panik, Verfolgungsjagd; in -em Zorn; in -er Flucht; in -er Entschlossenheit; der -e Wunsch nach Überwindung aller Hemmnisse (S. Lenz, Brot 132); eine -e Leidenschaft erfüllte sie; das w. bewegte Wasser; w. (ugs.; *fest*) entschlossen; er stach w. auf ihn ein; alles lag w. durcheinander; wie flüchtig lief er durchs Haus; *w. auf jmdn., etw. sein (ugs.; *versessen auf jmdn., etw. sein*): w. auf Lakritzen, aufs Skilaufen sein; er ist ganz w. auf sie; **b)** *erregt, rasend, wütend, tobend:* ein -er/w. gewordener Bulle; wenn du ihm das sagst, wird er w.; mit beiden Fäusten trommelte er w. gegen die Tür; w. um sich blickend, suchte er nach einem Opfer; **wie w./wie ein Wilder** (ugs.; *mit äußerster Heftigkeit, Intensität o. ä.*): wie w. um sich schlagen; wie w. arbeiten; er tobte, schrie wie ein Wilder; **c)** *(von Tieren) in ängstliche Erregung versetzt u. scheuend:* das Feuer, der Lärm hat die Pferde w. gemacht; **d)** *äußerst lebhaft, temperamentvoll:* ein -es Kind; eine -e Rasselbande; seid nicht so w., treibt es nicht allzu w.! (ugs.; *zügelt euch, behaltet das rechte Maß!*); **e)** (ugs.) *äußerst bewegt, ereignisreich:* eine -e Party; das waren -e Zeiten! **7.** *das erträgliche Maß überschreitend, maßlos, übermäßig, übertrieben; wüst:* die -esten Anschuldigungen, Behauptungen, Gerüchte, Spekulationen; er stieß -e Flüche, Verwünschungen aus; Die Kollegen rieten ihm für einen -en Streber (Frisch, Stiller 269); -e *(ausschweifende)* Orgien; *halb so w./nicht so w. (ugs.; *nicht schlimm*): „Tut es sehr weh?" – „Nein, nein, es ist halb so w."; du stellst dir das alles so schwierig vor, aber es ist gar nicht so w.

Wild [-], das; -[e]s [mhd. wilt, ahd. wild, H.u., viell. verw. mit ↑wild]: **1. a)** *jagdbare wildlebende Tiere:* in Bayern gibt es viel W.; in strengen Wintern wird das W. gefüttert; das W. ist hier scheu, wechselt das Revier; ein Stück W.; **b)** *zum Wild (1 a) gehörendes Tier:* ein gehetztes, scheues W.; er verkroch sich wie ein verwundetes W. **2.** *Fleisch von Wild* (1 a): er ißt gern W.; W. und Geflügel.

¹wild-, ¹Wild- (wild): ~**bach,** der: *nicht regulierter, reißender Gebirgsbach mit starkem Gefälle;* ~**bad,** das (veraltet): svw. ↑Thermalbad; ~**beuter** [-bɔytɐ], der; -s, - ⟨meist Pl.⟩ (Prähist., Völkerk.): *Mensch, der sich nur von wildlebenden Tieren u. wildwachsenden Pflanzen ernährt; Sammler und Jäger;* ~**bret** [-brɛt], das; -s [mhd. wildbræte, zu ↑Braten]: **1.** (geh.) svw. ↑Wild (2): W. essen. **2.** (veraltet) svw. ↑Wild (1 b): W. anschießen; ~**schwein;** *Keiler,* ~**ente,** die: *wildlebende Ente, bes. Stockente;* ~**esel,** der: *wildlebender Esel;* ~**fang,** der [spätmhd. wiltvanc = *der umherirrte u. eingefangen wurde,* urspr. = eingefangenes (wildes) Tier]: **1.** *wildes, lebhaftes Kind:* er, sie ist ein [richtiger] kleiner W. **2.** *eingefangenes Wildtier:* nur einzeln jung aufgezogene Vögel oder scheue Wildfänge (Lorenz, Verhalten I, 13); ~**form,** die (Biol.): *wildlebende, wildwachsende Form einer Art, von der es auch eine od. mehrere domestizierte Formen gibt;* ~**fremd** ⟨Adj.; o. Steig.; nicht adv.⟩ (emotional): *(bes. von Personen) völlig unbekannt, fremd* (3 a): einen -en Menschen ansprechen; in einer -en Stadt; ~**frucht,** die: *eßbare Frucht einer wildwachsenden Pflanze,* dazu: ~**fruchtsaft,** der; ~**gans,** die: *wildlebende Gans, bes. Graugans;* ~**geflügel,** das (Kochk.): *Fleisch von Federwild;* ~**gemüse,** das; ~**gewor-den** ⟨Adj.; o. Steig.; nur attr.⟩ (ugs. abwertend): *(ugs. abwertend) des Amtsausübung, bei der Ausübung seiner Macht o. ä.) sich recht unbeherrscht, emotional äußernd u. benehmend:* ich lasse mich doch von diesem -en Fahrkartenkontrolleur nicht anpöbeln; Ü was rennst du denn hier rum wie ein -er Handfeger!; ~**hafer,** der (Gastr.) svw. ↑Hase (1 c); ~**heu,** das: *Heu von Wiesen auf gefährlichen Hängen,* dazu: ~**heuer,** der; -s, -: *jmd., der*

an gefährlichen Hängen Heu macht; ~**huhn,** das ⟨meist Pl.⟩ (Zool.): *wildlebender Hühnervogel;* ~**hund,** der (Zool.): *in mehreren Arten vorkommendes wildlebendes, hundeartiges Raubtier* (z. B. Dingo); ~**kaninchen,** das: **1.** *wildlebendes kleines Kaninchen.* **2.** *Pelz aus dem Fell des Wildkaninchens* (1): eine Jacke aus W.; ~**katze,** die: *wildlebende, in vielen Unterarten vorkommende Katze;* ~**lebend** ⟨Adj.; o. Steig.; nicht adv.⟩: *(von Tieren, Tierarten) nicht domestiziert;* ~**pferd,** das: **1.** *wildlebendes Pferd (von dem das Hauspferd abstammt).* **2.** *verwildertes od. in freier Natur lebendes Hauspferd* (z. B. Mustang); ~**pflanze,** die: *wildwachsende Pflanze;* ~**rind,** das (Zool.): *wildlebendes Rind;* ~**romantisch** ⟨Adj.; o. Steig.; nicht adv.⟩: *wild* (4 a) *u. sehr romantisch:* eine -e Landschaft; eine -e Schlucht; ~**sau,** die: **1.** *[weibliches] Wildschwein* (2 a): er fährt wie eine W. (derb abwertend; *äußerst rücksichtslos, unverantwortlich*). **2.** (derb abwertend, oft als Schimpfwort) svw. ↑Schwein (2 a): Rühr mich nicht an, du W., ich bin nicht schwul (Ziegler, Labyrinth 111); ~**schaf,** das: *wildlebendes Schaf (z. B. Mufflon);* ~**schwein,** das: **1.** ⟨meist Pl.⟩ (Zool.) *(in mehreren Arten vorkommendes) wildlebendes Schwein.* **2. a)** *wildlebendes Schwein* (4) *mit braunschwarzem bis hellgrauem, langhaarigem od. borstigem Fell, großem, langgestrecktem Kopf u. starken [seitlich der Schnauze hervorstehenden] Eckzähnen;* **b)** ⟨o. Pl.⟩ *für die menschliche Ernährung bestimmtes Fleisch vom Wildschwein* (2 a): er ißt gern W.; ~**taube,** die: *wildlebende Taube;* ~**tier,** das: *wildlebendes Tier;* ~**wachsend** ⟨Adj.; o. Steig.; nicht adv.⟩: *(von Pflanzen, Pflanzenarten) in der freien Natur vorkommend, nicht gezüchtet, nicht domestiziert;* ~**wasser,** das ⟨Pl. -⟩: vgl. ~bach, dazu: ~**wasserkajak,** der, selten: das, ~**wasserrennen,** das, ~**wasserrennsport,** der, ~**wasser[renn]sport,** der; ~**west** [-'-] ⟨o. Art.; o. Pl.⟩ [LÜ von engl.-amerik. Wild West, ↑Westen (2)]: *der Wilde Westen:* die Story spielt in W.; Ü In Frankfurt darf kein W. entstehen, dazu: ~**westfilm** [-'--], der: svw. ↑Western, ~**westliteratur** [-'-----], die: vgl. ~westroman. ~**westmanier** [-'----], die ⟨Pl. ungebr.⟩ (abwertend): nach W. um sich schießen, ~**westmethode** [-'----], die ⟨meist Pl.⟩ (abwertend): das sind ja -n, ~**westroman** [-'---], der: *Roman, der im Wilden Westen spielt;* ~**wuchs,** der: **a)** *vom Menschen nicht beeinflußtes, nicht kontrolliertes, nicht beschränktes Wachsen (von Pflanzen);* **b)** *durch Wildwuchs entstandene Pflanzen;* ~**wüchsig** ⟨Adj.; o. Steig.; nicht adv.⟩: (selten) svw. ↑wachsend; ~**ziege,** die: *wildlebende Ziege* (z. B. Steinbock).

²wild-, ²Wild- (Wild): ~**acker,** der (Fachspr.): *zur Ergänzung der natürlichen Nahrungsquellen des Wildes mit geeigneten Futterpflanzen bebautes Feld;* ~**bahn,** die: *nur in der Fügung* **freie W.** *(freie Natur):* Tiere in freier W. beobachten; ~**bann,** der (MA.): *[alleiniges] Recht (bes. eines Landesherrn), in einem bestimmten Gebiet zu jagen;* ~**bestand,** der: *Bestand an Wild;* ~**braten,** der; ~**dieb,** der: svw. ↑Wilderer, dazu: ~**dieben** [-di:bṇ] ⟨sw. V.; hat⟩: *wildern* (1 a), ~**dieberei** [-----'-], die: svw. ↑Wilderei; ~**falle,** die: *Falle zum Fangen von Wild;* ~**fleisch,** das (selten): *Wild* (2); ~**folge,** die (früher): *Verfolgung gehetzten od. angeschossenen Wildes auf fremdem Gebiet;* ~**frevel,** der: *Jagdfrevel;* ~**frevler,** der: *Jagdfrevler;* ~**fütterung,** die; ~**gatter,** das: *Gatter zum Schutz (z. B. einer Schonung) vor Wild;* ~**gehege,** das: *Gehege zur Haltung von Wild;* ~**gericht,** das: vgl. Fischgericht; ~**geruch,** der: vgl. Hautgout; ~**geschmack,** der: vgl. Hautgout; ~**hege,** die: *Hege des Wildes: svw.: jmd., bes. ein Jagdpächter, der Wildhege betreibt; Heger;* ~**hüter,** der (veraltet): svw. ↑heger; ~**kanzel,** die (Jägerspr.): svw. ↑Hochsitz; ~**leder,** das: **1.** *Leder aus Häuten wildlebender Tiere (bes. Hirsch, Reh, Antilope).* **2.** *Leder mit rauher Oberfläche bes. Velourleder,* dazu: ~**lederjacke,** die, ~**ledermantel,** der, ~**ledern** ⟨Adj.; o. Steig.; nur attr.⟩: *aus Wildleder,* ~**lederschuh,** der ⟨meist Pl.⟩; ~**marinade,** die: *Marinade zum Beizen von Wildfleisch;* ~**park,** der: *parkähnliches Areal, eingezäuntes Waldstück, in dem Wild gehalten wird;* ~**pastete,** die: *Pastete* (c) *aus Wildfleisch;* ~**pfad,** der (Jägerspr.): svw. ~wechsel (1); ~**pflege,** die: svw. ↑~hege; ~**ragout,** das: *Ragout aus Wildfleisch;* ~**reich** ⟨Adj.; nicht adv.⟩: *viel Wild aufweisend:* ein -es Gebiet, dazu: ~**reichtum,** der ⟨o. Pl.⟩; ~**reservat,** das: vgl. Reservat (1); ~**schaden,** der: **1.** *durch Wild verursachter forst- od. landwirtschaftlicher Schaden (bes. durch Verbiß).* **2.** (Versicherungsw.) *bei einem Wildunfall entstandener Sachschaden;* ~**schütz,** der; -en, -en, ~**schütze,** die

-n, -: **1.** (veraltet) *Jäger.* **2.** (veraltend) *Wilderer;* ~**sperr-zaun,** der (Verkehrsw.): vgl. ~zaun; ~**stand,** der (Jägerspr.): *Wildbestand [in einem Revier];* ~**unfall,** der: *durch Wildwechsel* (2) *verursachter Verkehrsunfall;* ~**verbiß,** der: vgl. Verbiß; ~**wechsel,** der: **1.** *vom Wild regelmäßig benutzter Weg, Pfad zwischen gewöhnlichem Standort u. dem Ort der Nahrungsaufnahme, der Tränke u.a.* **2.** ⟨o. Pl.⟩ *das Überwechseln des Wildes, bes. über einen Verkehrsweg:* besonders in der Dämmerung muß der Autofahrer mit W. rechnen; ~**zaun,** der: vgl. ~gatter.

Wilde ['vɪldə], der u. die; -n, -n ⟨Dekl. ↑Abgeordnete⟩ (veraltend, noch abwertend): *Angehörige[r] eines wilden Volkes, Stammes.*

¹**wildeln** ['vɪldln] ⟨sw. V.; hat⟩ [zu ↑Wild] (landsch.): *Hautgout haben:* das Fleisch wildelt [etwas, stark].

²**wildeln** [-] ⟨sw. V.; hat⟩ [zu ↑wild] (österr. ugs.): *sich wild u. ausgelassen gebärden, herumtoben:* die Kinder wildeln im Garten.

wildenzen ['vɪldɛntsn] ⟨sw. V.; hat⟩ (landsch.): svw. ↑¹wildeln; **Wilderei** [vɪldə'raj], die; -, -en: *das Wildern;* **Wilderer** ['vɪldərə], der; -s, - [mhd. wilderære = Jäger]: *jmd., der wildert* (1); **Wilddieb; wildern** ['vɪldɐn] ⟨sw. V.; hat⟩ [zu ↑Wilderer]: **1. a)** *(strafbarerweise) ohne Jagderlaubnis Wild schießen, fangen:* er geht w.; Ü Angler wildern in fremden Revieren (MM 25. 1. 69, 4); **b)** *wildernd* (1 a) *erlegen:* er hat einen Hasen gewildert. **2.** *(von Hunden, Katzen) herumstreunen u. dabei Wild, wildlebende Tiere töten:* wildernde Hunde werden sofort abgeschossen. **3.** (veraltet) *ein ungebundenes Leben führen.*

Wildheit, die; -, -en ⟨Pl. selten⟩: **1.** ⟨o. Pl.⟩ *das Wildsein.* **2.** (selten) *wildes Verhalten, ungestümes Handeln;* **Wildling** ['vɪltlɪŋ], der; -s, -e: **1.** *durch Aussaat entstandene Pflanze, die als Unterlage* (3) *für ein Edelreis dient.* **2.** (Fachspr.) *nicht gezähmtes gefangenes Wildtier.* **3.** (Forstw.) *durch natürliche Aussaat entstandener Baum.* **4.** (veraltend) *jmd. (bes. ein Kind), der sich wild gebärdet:* Ein Bübchen rennt mit langem ... Messer auf seine Schwester los, die ... jedoch den W. gelassen herankommen läßt (Carossa, Aufzeichnungen 92); **Wildnis** ['vɪltnɪs], die; -, -se [mhd. wiltnisse]: *unwegsames, nicht bebautes u. nicht besiedeltes Gebiet:* eine undurchdringliche W.; eine der letzten tierreichen -se Afrikas (Grzimek, Serengeti 14).

Wildschur ['vɪltʃuːɐ], die; -, -en [poln. wilczura = Wolfspelz, volksetym. angelehnt an ↑Wild u. ↑¹Schur] (veraltet): *schwerer [Herren]pelzmantel.*

Wilhelm ['vɪlhɛlm], der; -s, -s [1: nach dem früher häufigen m. Vorn. Wilhelm] (ugs. scherzh.): **1.** *falscher W.* (veraltet; *Toupet).* **2.** swv. ↑Friedrich Wilhelm; **wilhelminisch** [vɪlhɛl'miːnɪʃ] ⟨Adj.; o. Steig.; nicht adv.⟩: *für die Regierungszeit Kaiser Wilhelms II. charakteristisch, in diese Zeit passend, an diese Zeit erinnernd:* -es Obrigkeitsdenken, -e Prüderie.

will [vɪl]: ↑wollen; **Wille** ['vɪlə], der; -ns, -n ⟨Pl. selten⟩ [mhd. wille, ahd. willio, zu ↑wollen]: *jmds. Handlungen, Verhaltensweise leitendes Streben, Wollen, bes. als Fähigkeit des Menschen, sich bewußt für od. gegen etw. zu entscheiden; durch bewußte geistige Entscheidung gewonnener Entschluß zu etw., bestimmte feste Absicht:* ein fester, starker, entschlossener, unbeugsamer, unerschütterlicher, unabänderlicher, eiserner, stählerner, schwacher, schwankender W.; unser aller W.; der W. des Volkes zum Frieden; Gottes unerforschlicher W.; es war der W. des Verstorbenen ...; es war mein freier W., dies zu tun; es war kein böser W. von mir; der gute W. allein reicht nicht aus; guten, den besten -n zeigen, mitbringen; jmds. -n kennen, beeinflussen, kennen, leiten, erfüllen, ausführen, beschränken, beugen, lähmen, brechen; seinen -n durchsetzen; jmdm. seinen -n aufzwingen, aufnötigen; laß ihm seinen -n, er soll seinen -n haben (*laß ihn das tun, was er unbedingt will, auch wenn es nicht einzusehen ist);* er hat den festen -n (*ist fest entschlossen),* sich zu ändern; er hat seinen eigenen -n (*weiß, was er will, ist willensstark);* er hat keinen -n (*ist unentschlossen, willensschwach);* einem fremden -n gehorchen, sich beugen; die Festigkeit, Stärke, Unbeugsamkeit seines -ns; er ist [voll] guten -ns (*ist sehr bemüht, das zu tun, was erwartet wird);* am guten -n (*an der Bereitschaft, dem Sichbemühen)* hat es bei ihm nicht gefehlt; auf seinem -n bestehen, beharren; etw. aus freien -n tun; bei/mit einigem guten -n (*bei einiger Bereitschaft, Bemühung)* wäre es gegangen; das geschah gegen/wider

meinen -n, ohne [Wissen und] -n seiner Eltern; es steht ganz in deinem -n (*in deinem Ermessen),* dies zu tun; es wird nach meinem -n der Mehrheit entschieden; wenn es nach meinem -n gegangen wäre (*wenn es so gemacht worden wäre, wie ich es vorhatte, wie ich wollte),* hätten wir alles längst hinter uns; trotz seines guten -ns (*trotz seiner Bereitschaft, seiner großen Bemühungen)* wurde aus der Sache nichts; Spr wo ein W. ist, ist auch ein Weg; *der Letzte W.* (*Testament* 1); *mit -n* (veraltend, noch landsch.; ↑Fleiß 2): er traf ihn nicht, sei es aus Ungeschick oder mit -n (Fallada, Herr 166); *wider -n* (*ungewollt, unbeabsichtigt):* das dumme Wort ist mir wider -n herausgerutscht; sie mußte wider -n lachen; **jmdm. zu -n sein** (geh.): **1.** *sich jmdm. unterwerfen; ausführen, tun, was jmd. will, verlangt.* **2.** *mit einem Mann koitieren, sich ihm hingeben);* **willen** ['vɪlən] ⟨Präp. mit Gen.⟩ [spätmhd. willen, eigtl. erstarrter Akk. Sg. von ↑Wille] nur in der Fügung **um jmds., einer Sache w.** (*jmdm., einer Sache zuliebe; mit Rücksicht auf jmdn., etw.; im Interesse von jmdm., etw.):* er hat es um seines Bruders, um seiner selbst, um der Gerechtigkeit, um des lieben Friedens w. getan; **Willen** [-], der; -s, - ⟨Pl. selten⟩: selten) svw. ↑Wille; ⟨Zus.:⟩ **willenlos** ⟨Adj.; -er, -este⟩: *keinen festen Willen besitzend, zeigend; ohne eigenen Willen:* ein -er Mensch; -es Geschöpf; er war völlig w., ließ alles w. über sich ergehen; ⟨Abl.:⟩ **Willenlosigkeit,** die; -; **willens** ['vɪləns] ⟨Adj.⟩ [aus: des Willens sein] in der Verbindung **w. sein, etw. zu tun** (geh.; *bereit, entschlossen sein, den Willen, Vorsatz haben, etw. zu tun):* er war w., sich zu bessern; ich bin durchaus nicht w., auf ein solches Angebot einzugehen.

willens-, Willens- ~**akt,** der: *durch jmds. Willen ausgelöste, auf jmds. persönlichen Entschluß zurückgehende Tat, Handlung;* ~**anspannung,** die: vgl. ~anstrengung; ~**anstrengung,** die: *Konzentration des Willens zur Erreichung eines Ziels:* sie ... kompensierte durch ungeheure W. ihre Blessur (Zwerenz, Quadriga 65); ~**äußerung,** die: *Äußerung des Willens, eines Entschlusses:* Wahlen nach Einheitslisten verhindern eine echte W. der Bevölkerung (Fraenkel, Staat 349); ~**bekundung,** die (geh.): vgl. ~äußerung; ~**bildung,** die ⟨Pl. selten⟩: *das Entstehen, Sichherausbilden dessen, was jmd., eine Gemeinschaft will:* der Prozeß der politischen W. eines Volkes, dazu: ~**bildungsprozeß,** der; ~**erklärung,** die (bes. jur.): *Willensäußerung mit dem Ziel, rechtlich etw. zu erreichen;* ~**freiheit,** die ⟨o. Pl.⟩ (bes. Philos., Theol.): *Fähigkeit des Menschen, nach eigenem Willen zu handeln, sich frei zu entscheiden;* ~**kraft,** die ⟨Pl.⟩: *Fähigkeit eines Menschen, große Willensanstrengungen zu machen:* seine W. befähigte ihn, diese schwierige Aufgabe zu bewältigen; ~**kundgebung,** die: vgl. ~äußerung; ~**schwach** ⟨Adj.; nicht adv.⟩: *einen Mangel an Willenskraft aufweisend:* ein -er Mensch, Trinker; ~**schwäche,** die ⟨o. Pl.⟩; ~**stark** ⟨Adj.; nicht adv.⟩: *ein hohes Maß an Willenskraft aufweisend,* ein -er Mensch; ihr Mann ist sehr w.; ~**stärke,** die ⟨o. Pl.⟩.

willentlich ['vɪləntlɪç] ⟨Adj.; o. Steig.⟩ (geh.): *dem eigenen Willen folgend, mit voller Absicht, ganz bewußt:* ich ... verstieß heimlich und durchaus w. gegen ihre Forderungen (Zwerenz, Kopf 164); **willfahren** [auch: '―――] ⟨sw. V.; hat; willfahrte, willfahrt/(bei Betonung auf der ersten Silbe:) gewillfahrt) [spätmhd. willenvarn, mhd. eines willen varen = auf jmds. Wollen achten] (geh.): *dem Willen, Wunsch, den Bitten, Forderungen eines andern entsprechen; den Willen tun, nachgeben:* seiner W. er verlangte, er willfahrte ihr immer; jmds. Wunsch, Ansuchen, Bitte w. (*nachkommen);* Der Hausherr, unter ihnen sitzend, willfahrte gern (Jacob, Kaffee 79); **willfährig** ['vɪlfɛːrɪç, auch: '―'―] ⟨Adj.; (geh., oft leicht abwertend): *gewillt, jmds. Willen, Wünschen, Forderungen nachzukommen; sich leicht unterordnend;* ⟨e Handlanger; er war dem Minister stets w.; seine Frau mußte ihm stets w. sein (geh.; *seinen sexuellen Wünschen nachkommen);* ⟨Abl.:⟩ **Willfährigkeit** [auch: -'―――] ⟨o. Pl.⟩ (geh., oft leicht abwertend).

Williams Christ ['vɪljams 'krɪst], der; - -: *aus Williams Christbirnen hergestellter Branntwein;* **Williams Christbirne** ['vɪljams 'krɪst-, auch: 'vɪljams -], die; - -, - -n [nach H. u.]: *große Birne mit gelber, bräunlich gepunkteter Schale u. gelblichweißem, zartem, fein aromatischem Fruchtfleisch.*

willig ['vɪlɪç] ⟨Adj.⟩ [mhd. willec, ahd. willig, zu ↑Wille]: *gerne bereit, etw. zu tun, was gefordert, erwartet wird:* ein -er Helfer, Zuhörer; ein sehr -es Kind; der Schüler ist sehr

w.; sich w. fügen; sie ließ ihm w. ihre Hand; **-willig** [-vɪlɪç] ⟨Suffixoid⟩: **a)** *(das im ersten Bestandteil Genannte) gerne zu tun, auszuführen bereit:* ein aussagewilliger Täter; ein ehewilliger, heiratswilliger Mann; er war durchaus nicht zahlungswillig; **b)** *(das im ersten Bestandteil Genannte) bereit, mit sich geschehen zu lassen:* impfwillige Personen; ein sterilisierwilliger Mann; **willigen** ['vɪlɪɡn̩] ⟨sw. V.; hat⟩ [mhd. willigen = willig machen, bewilligen] (geh.): *sich mit etw. einverstanden erklären; (in etw.) einwilligen:* in eine Scheidung, Trennung, in eine Reise w.; **Willigkeit,** die; -: *das Willigsein;* **Willkomm** ['vɪlkɔm], der; -s, -e ⟨Pl. selten⟩ [1: mhd. willekom, wohl subst. Begrüßungsruf „willkomm!"]: **1.** (seltener) svw. ↑Willkommen: Das war ein ermutigender W. gewesen (Kantorowicz, Tagebuch 278). **2.** (früher) *hoher, großer Becher, Pokal für den, einem Ehrengast gereichten Willkommenstrunk;* ⟨Zus.:⟩ **Willkommbecher,** der (früher); **willkommen** [vɪl'kɔmən] ⟨Adj.; nicht adv.⟩ [mhd. willekomen, spätahd. willechomen, eigtl. = (du bist) nach Willen (= nach Wunsch) gekommen]: *jmdm. sehr passend, angenehm; erwünscht:* eine -e Gelegenheit, ein -er Anlaß zum Feiern; eine -e Abwechslung; -e Gäste; das Geschenk, das Angebot war [ihm] sehr w.; Sie sind uns jederzeit w. *(wir freuen uns immer, wenn Sie zu uns kommen);* in Formeln zur Begrüßung bei jmds. Empfang: [sei] w.!, herzlich w.! w. bei uns!; w. in der Heimat, in Hamburg!; **jmdn. w. heißen (jmdn. zum Empfang begrüßen, begrüßend empfangen):* er hieß seine Gäste w.; ich heiße Sie alle herzlich w.; **Willkommen** [-], das, (sw. selten auch: der; -s, - ⟨Pl. selten⟩: *Begrüßung zum Empfang:* ein herzliches, fröhliches, kühles W.; jmdm. ein ziemlich frostiges W. bereiten, entbieten; ⟨Zus.:⟩ **Willkommensgruß,** der: *Gruß zum Empfang:* ein fröhlicher, zurückhaltender W.; **Willkommenstrunk,** der (geh.): *Getränk, das jmdm. zum Empfang, zur Begrüßung gereicht wird;* **Willkür** ['vɪlkyːɐ̯], die; - [mhd. wil(le)kür, aus ↑Wille u. ↑Kür, eigtl. = Wahl des Willens]: *allgemein geltende Maßstäbe, Gesetze, die Rechte, Interessen anderer mißachtendes, an den eigenen Interessen ausgerichtetes u. die eigene Macht nutzendes Handeln, Verhalten:* gesetzlose, schrankenlose, hemmungslose, absolutistische, brutale W.; das ist die reine W.; überall herrschte W.; wir haben die Pflicht, die W. der Herrschenden einzudämmen; der W. eines andern ausgeliefert, preisgegeben sein; von der W. anderer abhängig sein.
Willkür-: ~**akt,** der: vgl. ~**maßnahme:** -e der Staatsgewalt; ~**herrschaft,** die: *durch Willkür geprägte Herrschaft, Gewaltherrschaft, Tyrannei;* ~**maßnahme,** die: *durch Willkür gekennzeichnete, rücksichtslose Maßnahme:* eine Handhabe für -n staatlicher Machthaber (Fraenkel, Staat 128).
willkürlich ⟨Adj.⟩ [spätmhd. willekürlich]: **1. a)** *auf Willkür beruhend, durch sie gekennzeichnet:* -e Maßnahmen, Anordnungen; jmdn. w. benachteiligen; **b)** *auf Zufall beruhend, nicht nach einem System erfolgend; zufällig:* eine -e Auswahl; etw. ganz w. festlegen, zusammenstellen. **2.** *vom eigenen Willen gesteuert, bewußt erfolgend, gewollt:* -e Bewegungen; bestimmte Muskeln lassen sich nicht w. in Tätigkeit setzen; ⟨Abl.:⟩ **Willkürlichkeit,** die; -.
willst [vɪlst] ↑wollen.
wimmeln ['vɪmln̩] ⟨sw. V.; hat⟩ [mhd. wimelen, Iterativbildung zu: wimmen = sich schnell hin und her bewegen]: **a)** *sich [in großer Menge] rasch, lebhaft durcheinanderbewegen, irgendwohin bewegen:* die Fische wimmelten im Netz; in den Warteräumen wimmeln Hunderte von Fluggästen (Grzimek, Serengeti 25); er schaute von oben auf die wimmelnde Menge von Menschen und Fahrzeugen; **b)** *voll, erfüllt sein von einer sich rasch, lebhaft durcheinanderbewegenden Menge:* die Straßen wimmeln von Menschen; wie sein Strohlager von Läusen gewimmelt habe (Mostar, Unschuldig 37); Ü seine Arbeit wimmelt von Fehlern (emotional; *ist voller Fehler);* Deutschland wimmelt von Vereinen (emotional; *in Deutschland gibt es eine große Menge von Vereinen);* ⟨auch unpers.:⟩ auf der Straße ... wimmelt es (emotional; *gibt es eine Unmenge)* von Schlaglöchern (Becker, Irreführung 62).
wimmen ['vɪmən] ⟨sw. V.; hat⟩ [mhd. wimmen, wintemen, ahd. windemōn] (schweiz.): *Weinlese halten:* morgen beginnen sie zu w., Trauben zu w. *(Trauben zu lesen);* ¹**Wimmer,** der; -s, - (landsch., bes. schweiz.): *Winzer;* ²**Wimmer,** die; -, -n (landsch., bes. schweiz.): *Weinlese.*
³**Wimmer,** der; -s, - [mhd. wimmer, H. u.]: **1.** (veraltend):

harte, knorrige, schwer zu bearbeitende Stelle im Holz. **2.** (landsch., bes. südd.) *Schwiele, kleine Warze.*
Wimmerholz, das; -es, ...hölzer: **a)** (abwertend) *Geige, Gitarre, Laute o. ä.:* leg doch endlich dein W. weg; **b)** (ugs. emotional) *schlechtklingende, billige Geige, Gitarre, Laute o. ä.:* auf einem solchen W. spiele ich nicht; **Wimmerkasten,** der; -s, ...kästen: vgl. Klimperkasten.
Wimmerl ['vɪmɐl], das; -s, -n [zu ↑³Wimmer] (bayr., österr.): **1.** *Hitze-, Eiterbläschen; Pickel.* **2.** *Täschchen für Skiläufer u. Wanderer, das an einem Gurt um die Taille getragen wird.*
wimmern ['vɪmɐn] ⟨sw. V.; hat⟩ [zu mhd. wimmer = Gewinsel, lautm.]: *leise, hohe, zitternde, kläglich klingende Laute von sich geben; in leisen, hohen, zitternden Tönen jammern, unterdrückt weinen:* kläglich, jämmerlich, leise vor sich hin w.; sie wimmerte vor Schmerzen; „Ich war es nicht", wimmerte leise *(sagte leise wimmernd)* der Bursch (Langgässer, Siegel 58); sie wimmerten um Gnade *(bettelten wimmernd um Gnade);* ⟨subst.:⟩ er hörte das kläglich Wimmern eines Kindes; Ü (meist abwertend:) im Nachbarhaus wimmerte eine Geige.
Wimmet ['vɪmət], der; -s [zu ↑wimmen] (schweiz.): *Weinlese.*
Wimpel ['vɪmpl̩], der; -s, - [mhd. wimpel = Kopfschutz, -binde, ahd. wimpal = Frauengewand, Schleier]: *kleine, dreieckige, auch langgestreckte trapezförmige Fahne (bes. als Kennzeichen eines Sportvereins, einer Jugendgruppe o. ä. u. als Signalflagge auf Schiffen):* bunte, seidene, bestickte W.; Janes tauschte mit dem rumänischen Spielführer den W. (Walter, Spiele 49); das Festzelt war mit bunten -n geschmückt.
Wimper ['vɪmpɐ], die; -, -n [mhd. wintbrā(we), ahd. wintbrāwa u. mhd., ahd. wint- (H. u.) u. ↑Braue]: **1.** *kräftiges, relativ kurzes, meist leicht gebogenes Haar, das mit andern zusammen in zwei bis drei Reihen angeordnet am vorderen Rand des Augenlids sitzt:* lange, dichte, seidige, dunkle, helle, blonde -n; künstliche, falsche -n; mir ist eine W. ins Auge geraten; die -n tuschen, färben, bürsten; die -n senken; **nicht mit der/mit keiner W. zucken (sich eine Gefühlsregung nicht anmerken lassen, keine Reaktion zeigen):* bei der Nachricht zuckte er nicht mit der W.; *ohne mit der W. zu zucken (ohne sich etwas anmerken zu lassen; ungerührt, kaltblütig):* er ging auf diesen gefährlichen Vorschlag sofort und ohne mit der W. zu zucken ein; *⟨Dativ⟩ nicht an den -n klimpern lassen (ugs.; sich nichts gefallen, nichts nachsagen lassen).* **2.** (Biol.) *Flimmer* (3).
wimper-, Wimper-: ~**haar,** das: *einzelne Wimper;* ~**los** ⟨o. Steig.; nicht adv.⟩: *keine Wimpern aufweisend:* -e Lider; seine Augen waren fast w.; ~**tierchen,** das: *einzelliges Lebewesen, das ganz od. teilweise mit Wimpern (2) bedeckt ist, die der Fortbewegung u. der Nahrungsaufnahme dienen; Ziliate.*
Wimperg ['vɪmpɛrk], der; -[e]s, -e, (auch:) **Wimperge** ['vɪmpɛrɡə], die; -, -n [mhd. wintberge, ahd. wintberga, zu ↑Wind u. ↑bergen] (Archit.): *verzierter, meist durch Maßwerk gegliederter Giebel (2) über Fenstern, Portalen o. ä. gotischer Bauwerke.*
Wimperntusche, die; -, -n: *Paste, die mit einem Bürstchen auf die Wimpern aufgetragen wird, um diese zu färben.*
wind [vɪnt] ⟨Adj.⟩ [viell. zu landsch. veraltet Winde, mhd. winde = Schmerz] in der Fügung **w. und weh** (südwestd., schweiz.; *höchst unbehaglich, elend).*
Wind [-], der; -[e]s, -e [mhd. wint, ahd. wind, eigtl. = der Wehende]: **1.** *spürbar stärker bewegte Luft im Freien:* ein leichter, sanfter, lauer, warmer, heftiger, starker, böiger, stürmischer, frischer, kalter, eisiger, schneidender W.; günstige, ungünstige, widrige -e; auffrischende -e aus Ost; W. und Wetter; ein leichter W. erhob sich, kam auf, wehte, kam von Osten; der W. bläst, pfeift, braust, heult ums Haus; der W. dreht sich, legt sich, flaut ab, hat aufgehört; der W. brachte Regen, blähte das Segel, zerrte an ihren Kleidern; der heiße, trockene W. strich über ihr Gesicht; den W., die Kräfte des -s nutzen; der Jäger hat guten/schlechten W. (Jägerspr.; *steht so, daß das Wild Witterung/keine Witterung von ihm bekommt);* auf günstigen W. warten; gegen den W. ankämpfen; in einer Halbzeit spielte die Mannschaft mit dem W., hatte die Mannschaft den W. im Rücken *(wehte der Wind in Richtung des Gegners, des gegnerischen Tors);* (Seemannsspr., bes. Segeln:) [hart] am W., gegen den W., mit halbem, vollem W., vor dem W. segeln; R daher weht [also] der

W. *(so verhält es sich also, das ist der wirkliche Grund);*
Spr wer W. sät, wird Sturm ernten *(wer etw. Böses tut,
löst damit ein weit größeres Übel aus;* nach Hosea 8, 7);
Ü seine Erzählungen, Versprechungen sind nicht ernstzu-
nehmen, das ist alles nur W. *(ist alles maßlos übertrieben,
ist reine Angeberei);* ***[schnell] wie der W.** (↑Blitz 1); **irgend-
wo weht [jetzt] ein anderer/frischer/scharfer/schärferer** o. ä.
W.; der W. pfeift [jetzt] aus einem anderen Loch (ugs.;
*irgendwo herrscht [jetzt] ein anderer, schärferer o. ä. Ton,
werden [jetzt] andere, strengere o. ä. Methoden angewandt,
Maßstäbe angelegt):* seit der neue Chef da ist, weht in
der Firma, bei uns ein anderer W.; **wissen/erkennen/spüren-
/merken** o. ä., **woher der W. weht** (ugs.; *wissen, merken,
wie sich etw. wirklich verhält, was der wirkliche Grund,
der eigentliche Zweck von etw. ist);* **W. machen** (ugs.; *sehr
übertreiben, angeben):* der macht vielleicht wieder W.; mach
nicht solchen, nicht soviel W.!; **viel W. um etw. machen**
(ugs.; *viel Aufhebens von etw. machen, etw. sehr aufbau-
schen);* **W. von etw. bekommen/haben** (ugs.; *von etw., was
man eigentlich nicht erfahren sollte, auf irgendeine Weise
doch Kenntnis erhalten;* aus der Jägerspr., Wind = Witte-
rung); **jmdm. den W. aus den Segeln nehmen** (ugs.; *jmdm.
den Grund für sein Vorgehen, die Voraussetzungen für seine
Argumente nehmen, seine Absichten vereiteln);* **sich** ⟨Dativ⟩
**den W. um die Nase wehen, um die Ohren wehen/pfeifen
lassen** (ugs.; *sich in der Welt umsehen, das Leben kennenler-
nen, in aller Welt Erfahrungen sammeln);* **bei/in W. und
Wetter** *(bei jedem, auch bei schlechtestem Wetter):* er macht
seinen Spaziergang bei W. und Wetter; **gegen den W. segeln/
mit dem Wind segeln** (↑Strom 2); **etw. in den W. schlagen**
*(dem [gutgemeinten] Rat eines andern keine Beachtung
schenken):* er hat alle Warnungen, Ratschläge des Freun-
des in den W. geschlagen; **in den W. reden** *(mit seinen
Worten kein Gehör finden);* **in alle -e** *(überallhin, in alle
Himmelsrichtungen):* die Geschwister sind in alle -e zer-
streut. **2. a)** *(bei der Orgel) durch ein elektrisches Gebläse
od. einen Blasebalg in Bewegung versetzte Luft, die den
Pfeifen zugeführt wird;* **b)** (Hüttenw.) *bei bestimmten Pro-
zessen (z. B. der Eisengewinnung im Hochofen) zugeführte,
meist vorgewärmte u. mit Sauerstoff angereicherte Luft.*
3. kurz für ↑Darmwind: verdrängte -e.

wind-, Wind-: ~**abweiser,** der: *Vorrichtung in Form einer
Blende aus Plexiglas o. ä. am Auto, die bei geöffnetem
Fenster od. Dach den Fahrtwind ableitet;* ~**behälter,** der:
svw. ↑~kasten; ~**beutel,** der [1: eigtl. = mit Luft gefüllter
Beutel]: **1.** *aus Brandteig hergestelltes, leichtes, mit Sahne
gefülltes Gebäckstück.* **2.** (veraltend abwertend) *oberfläch-
licher, leichtlebiger, nicht sehr zuverlässiger Mensch,* zu
2: ~**beutelei** [-bɔytə'lai], die, -, -en (veraltend abwer-
tend): *leichtfertiges, wenig verantwortungsvolles Handeln;*
~**bluse,** die: vgl. ~jacke; ~**bö,** die, (auch:) ~**böe,** die: svw.
↑Bö; ~**bruch,** der: *durch heftigen Wind verursachter Schaden
im Wald;* ~**büchse,** die (selten): svw. ↑Luftgewehr; ~**ei,**
das: **1.** *nur von einer Haut umgebenes [Hühner]ei ohne
Schale; Fließei.* **2.** *unbefruchtetes Ei:* unter den bebrüteten
Eiern war ein W.; Ü diese Idee war ein W. (abwertend;
erwies sich als unbrauchbar). **3.** (Med.) svw. ↑²Mole; ~**eisen,**
das (Archit.): *in das Gewände (1) eines Kirchenfensters
(in bestimmten Abständen mit andern) horizontal eingelasse-
nes Eisen zum Schutz des Fensters gegen den Druck des
Windes;* ~**erhitzer,** der (Hüttenw.): *Vorrichtung am Hoch-
ofen in Form eines feuerfest ausgekleideten Turmes, in der
die zur Verbrennung eingeblasene Luft erhitzt wird; Cowper;*
~**erosion,** die (Geol.): *durch den Wind bewirkte Erosion;*
~**fahne,** die: *Gerät, das die Windrichtung anzeigt;* ~**fang,**
der [mhd. wintvanc, ahd. wintvanga]: vgl. Rauchfang]: **1.**
*vor dem eigentlichen Flur, der Diele, Halle o. ä. gelegener
kleiner Raum zwischen Haustür und Windfangtür bzw. klei-
ner Vorbau an Türen, auch Fenstern, der das Eindringen
von kalter Luft ins Innere des Hauses verhindert.* **2.** (Jä-
gerspr.) *(beim Schalenwild außer dem Schwarzwild) Nase,*
zu 1: ~**fangtür,** die: *den Windfang gegen den eigentlichen
Flur, die Diele, Halle o. ä. abschließende Tür, meist Pendel-
tür;* ~**geräusch,** das: *die Aerodynamik dieser Karosserie
vermindert weitgehend alle -e;* ~**geschützt** ⟨Adj.; eines,
-este; nicht adv.⟩: *so gelegen, so abgeschirmt, daß der Wind
nicht einwirken kann:* ein -er Hang; Wir saßen w. hinter
dem Bunker (Grass, Blechtrommel 673); ~**geschwindigkeit,**
die: die W. messen; ~**hafer,** der: *Süßgras mit dreiblü-
tigen Ährchen u. begrannten, dicht behaarten Spelzen; Flug-,*

Wildhafer; ~**harfe,** die: svw. ↑Äolsharfe (1); ~**hauch,** der:
kaum spürbare Luftbewegung: ein sanfter W.; nicht der
leiseste W. war zu spüren; ~**hose,** die (Met.): *Wirbelwind
über erhitztem Boden, der große Mengen Sand, Staub aufwir-
belt, nach oben saugt; Trombe;* ~**hund,** der [verdeutlichende
Zus. mit gleichbed. älter: Wind, wohl zu mhd. Winden,
ahd. Winida = germ. Bez. der Slawen, also eigtl. = wendi-
scher (= slawischer) Hund]: **1.** *großer, sehr schneller Hund
mit langem, schmalem Körper, oft relativ kleinem, schmalem
Kopf u. langem, kräftigem Schwanz, dessen Fell je nach
Rasse unterschiedlich gefärbt u. kurze, glatte bis lange,
seidige Haare aufweisen kann.* **2.** (abwertend) *Luftikus:*
Wenn sie irgendeinem Lackaffen, W., Strizzi oder Zuhälter
aufgesessen war (Bieler, Mädchenkrieg 60); ~**jacke,** die:
*sportliche Jacke aus leichtem, meist wasserundurchlässigem
Material, die gegen den Wind u. Regen schützt;* ~**jammer,** der;
-s, - (Seemannsspr.) [engl. windjammer, zu:'wind = Wind
u. to jam, ↑Jam]: *großes Segelschiff;* ~**kammer,** die: svw.
↑~kasten; ~**kanal,** der: **1.** *Vorrichtung, in der Modelle von
Körpern, bes. von Fahrzeugen, einem möglichst gleichmäßi-
gen Luftstrom ausgesetzt werden, um ihre aerodynamischen
Eigenschaften zu bestimmen.* **2.** *(bei der Orgel) Röhre aus
Holz, durch die der Wind (2 a) vom Gebläse od. Blasebalg
zum Windkasten geleitet wird;* ~**kasten,** der: *(bei bestimm-
ten Musikinstrumenten, bes. bei der Orgel) luftdichter
[kastenförmiger] Behälter, in dem die zum Spielen benötigte
Luft gespeichert wird;* ~**lade,** die: *(bei der Orgel) flacher,
rechteckiger, luftdichter Kasten aus Holz, auf dem die Pfei-
fen stehen u. in dem durch Ventile die Zufuhr des Windes
(2 a) zu den Pfeifen gesteuert wird;* ~**licht,** das: *durch einen
Behälter aus Glas geschütztes Wachslicht;* ~**macher,** der
(ugs.): *Wichtigtuer, Prahler,* dazu: ~**macherei** [-maxə'rai],
die (ugs.): *Wichtigtuerei, Prahlerei* (1); ~**maschine,** die:
1. (Theater) *Gerät zum Erzeugen von Windgeräuschen.* **2.**
(Film) *Maschine, mit der künstlich Wind erzeugt wird;*
~**messer,** der: *Meßgerät zur Bestimmung der Windgeschwin-
digkeit;* ~**motor,** der; svw. ↑~rad; ~**mühle,** die: *Mühle* (1 a),
*die mit Hilfe von großen, an einem Rad befestigten Flügeln
(2 b) durch den Wind angetrieben wird:* eine alte, deutsche,
holländische W.; ***gegen**/(auch:) **mit -n kämpfen** *(gegen
etw. ganz Unsinniges, Nichtiges angehen; einen von vornher-
ein aussichtslosen u. daher sinnlosen Kampf führen;* nach
einem Abenteuer des ↑Don Quichote), dazu: ~**mühlenflü-
gel,** der: die W. können nur um ihre Achse gedreht werden;
***gegen**/(auch:) **mit -n kämpfen** (↑Windmühle); ~**pocken**
⟨Pl.⟩: *bes. bei Kleinkindern auftretende, sehr ansteckende,
im allgemeinen harmlos verlaufende Infektionskrankheit mit
einem Hautausschlag in Form kleiner, roter Flecken u. Bläs-
chen; Spitz-, Wasserpocken:* die W. haben, bekommen;
~**rad,** das: *Kraftmaschine zum Antreiben anderer Maschi-
nen, Generatoren o. ä., die ihrerseits mit Hilfe von verschie-
den geformten, an einem Rad befestigten Flügeln (2 b) durch
den Wind angetrieben wird; Windmotor;* ~**rädchen,** das:
*Spielzeug für kleine Kinder, bei dem sich ein drehbar an
einem Stöckchen befestigtes kleines Rad mit Flügeln (2 b)
aus leichtem, buntem Material im Wind dreht;* ~**richtung,**
die: *Richtung, aus der ein Wind weht:* die genaue W. bestim-
men; ~**röschen,** das: svw. ↑Anemone; ~**rose,** die: *auf einem
Kreis, einer runden Scheibe eingezeichnete sternförmige Dar-
stellung der Himmelsrichtungen, die häufig auch mit einer
kreisförmig angeordneten Gradeinteilung versehen ist, bes.
auf einem Kompaß;* ~**sack,** der: *an einem Mast drehbar
angebrachter, leicht konisch geformter, an beiden Seiten
offener Sack, der (bes. an Autobahnen u. Flugplätzen) die
Windrichtung u. -stärke anzeigt;* ~**schaden,** der ⟨meist Pl.⟩:
vgl. Sturmschaden; ~**schatten,** der: *dem Wind abgekehrte,
vom Wind, einem Luftzug geschützte Seite; windge-
schützter Bereich:* der W. eines Berges, eines Waldes; den
W. eines Gebäudes verlassen; aus dem W. heraustreten;
im W. eines Lastwagens fahren; ~**schief** ⟨Adj.; nicht adv.⟩
[eigtl. = gewunden schief (auf Pflanzenwuchs, bes. auf
Bäume bezogen), zu ↑¹winden] (oft leicht abwertend): *nicht
[mehr] richtig gerade, aufrecht, sondern schief verzogen:*
ein -es Haus; eine -e Hütte, Fassade; die Pfosten, Wände
stehen ganz w.; ~**schirm,** der (Völkerk.): *aus bogenförmig
od. geradlinig in die Erde gesteckten Zweigen bestehende,
mit Gras, Rinde, Fellen o. ä. abgedichtete, gegen den Wind
schützende Wand;* ~**schlüpfig** [-ʃlʏpfɪç], ~**schnittig** ⟨Adj.⟩:
*eine Form aufweisend, die dem Wind, einem Luftstrom nur
geringen Widerstand bietet:* ein -es Modell; die w. gebaute

Karosserie; ~schutz, der ⟨o. Pl.⟩: a) *Schutz vor der Einwirkung des Windes:* die Hütte steht im W. eines Hügels; b) *etw., was einen Windschutz (a) bietet:* Durch den ledergesäumten W. trat er in die Halle (Bieler, Mädchenkrieg 557), dazu: ~schutzscheibe, die: *die Sicht nach vorne freigebende, vor dem Luftzug schützende vordere Scheibe eines Autos:* die W. reinigen; er prallte mit dem Kopf gegen die W.; ~seite, die: *dem Wind, der Windrichtung zugewandte Seite von etw.:* die W. eines Hauses; ~spiel, das [mhd. wintspil, aus: wint (↑Windhund) u. spil, ↑Spiel]: *Windhund (bes. einer kleineren Rasse);* ~stärke, die: *(in verschiedene Stufen eingeteilte) Stärke des Windes:* im Augenblick herrscht, haben wir W. vier; ~still ⟨Adj.; o. Steig.; nicht adv.⟩: *keine Luftbewegung aufweisend, ohne jeden Wind:* ein -er Tag; es war völlig w.; ~stille, die: *das Fehlen jeder Luftbewegung:* bei W. steigt der Rauch senkrecht in die Höhe; ~stoß, der: *plötzlich auftretende, starke Luftbewegung;* ~surfer, der: *jmd., der Windsurfing betreibt;* ~surfing, das: *Segeln auf einem mit einem Segel ausgerüsteten Surfbrett;* ~turbine, die: vgl. ~rad; ~verhältnisse ⟨Pl.⟩: *die Art, Stärke, Richtung o. ä. des Windes gegebene Verhältnisse, davon abhängiger Zustand:* es herrschten günstige, ideale W.; die W. prüfen; ~zug, der ⟨o. Pl.⟩: vgl. Luftzug.

Winde ['vɪndə], die; -, -n [mhd. winde, ahd. in: waӡӡarwinda = Wasserwinde; 2: eigtl. = die sich Windende; zu ↑¹winden]: **1.** *Vorrichtung zum Heben u. Senken od. zum Heranziehen von Lasten:* die Balken werden mit einer W. nach oben gebracht. **2.** *kletternde Pflanze mit einzelnstehenden, trichterförmigen, weißen od. rosa Blüten;* **Windel** ['vɪndl̩], die; -, -n [mhd. windel, ahd. windila]: *aus weichem, saugfähigem Material bestehendes Tuch, das um den Unterkörper eines Säuglings geschlungen wird u. das dessen Ausscheidungen aufnimmt:* weiche, trockene, nasse, frische -n; -n waschen, kochen; eine Packung -n kaufen; das Kind in -n legen, wickeln; damals lagst du noch in [den] -n *(warst du noch ganz klein);* *noch in den -n liegen/stecken/sein (↑Kinderschuhe): das ganze Projekt steckt noch in den -n; ⟨Zus.:⟩ Windelhöschen, das: *kleine Hose aus wasserundurchlässigem Material, die einem Säugling über die Windeln gezogen wird;* ⟨Abl.:⟩ windeln ['vɪndl̩n]: *einem Säugling eine Windel anlegen:* Frühstück machen, Kind w., Hemden plätten (Hörzu 42, 1977, 5); windelweich ⟨Adj.; o. Steig.⟩ [eigtl. = weich wie eine aus zartem Leinen gefertigte Windel] (ugs.): **1.** ⟨nicht adv.⟩ (oft abwertend) *sehr weich (2 a), nachgiebig:* so etwas kann sie nicht mit ansehen, da ist sie w.; er redete so lange auf ihn ein, bis er w. war. **2.** (nur in Verbindung mit Verben, die eine Züchtigung ausdrücken) *sehr heftig u. langanhaltend; in einer Weise, bei der jmd. erbärmlich zugerichtet wird:* jmdn. w. prügeln, hauen; **¹winden** ['vɪndn̩] ⟨st. V.; hat⟩ [mhd. winden, ahd. wintan, eigtl. = drehen, wenden, flechten; 5: zu ↑Winde (1)]: **1.** (geh.) **a)** *durch Schlingen, Drehen, Flechten o. ä. an, in etw. befestigen, zu etw. verbinden:* Blumen in einen Kranz w.; sie wand dem Kind Rosen, Schleifen ins Haar; die Frauen wanden Zweige und Blumen zu Girlanden; **b)** *durch Schlingen, Drehen, Flechten o. ä. herstellen, anfertigen:* aus Blumen Kränze w.; sie wand bunte Girlanden aus Papier; **c)** *um etw. legen, binden, knüpfen, durch Darumlegen, -binden anbringen, befestigen:* sie windet ein Band um das Buch; das Kind wand (selten; *legte, schlang)* seine Arme um den Hals der Mutter; sie wand sich ein Tuch um den Kopf; **d)** ⟨w. + sich⟩ *sich um etw. herumschlingen, um etw. gelegt, geschlungen sein:* die Bohnen winden sich um die Stangen; die Zöpfe wanden sich kranzförmig um ihren Kopf. **2.** (geh.) *durch heftige drehende Bewegungen aus den Händen reißen, gewaltsam wegnehmen:* einen Angreifer den Stock, die Waffe aus der Hand w.; sie wanden der weinenden Mutter das Kind aus den Armen. **3.** ⟨w. + sich⟩ **a)** *sich in schlangenartigen Bewegungen, in einer Schlangenlinie gleitend fortbewegen:* der Wurm, die Schlange windet sich im Sand; die wie graue Raupen sich durch den Schnee windenden Infanteriekolonnen (Plievier, Stalingrad 106); **b)** *eine gekrümmte Haltung annehmen, krampfhafte Bewegungen machen, sich krümmen:* sich in Krämpfen w.; sie wand sich vor Schmerzen, vor Weinen und Schluchzen; er wand sich vor Verlegenheit, Scham, vor Lachen; Ü Der windet sich *(sucht nach Ausflüchten)* und muß es schließlich zugeben (Remarque, Westen 69); ⟨im 2. Part.:⟩ eine gewundene *(weitschweifige, umständliche, nach Ausflüchten klingende)* Erklärung abge-

ben; gewundene *(umständlich gedrechselte, verschlungene)* Sätze; sich sehr gewunden *(umständlich u. gekünstelt)* ausdrücken. **4.** ⟨w. + sich⟩ (geh.) **a)** *sich durch etw., irgendwohin schlängeln (2):* er versuchte sich durch die Menge zu w.; er wand sich durch die Absperrung nach vorn; **b)** *in einer unregelmäßigen Schlangenlinie, in unregelmäßigen Bogen irgendwo verlaufen; sich schlängeln (1 b):* ein schmaler Pfad windet sich bergaufwärts; an dem sich windenden Band der Spree entlang (Plievier, Stalingrad 104); ein gewundener Flußlauf, eine gewundene Treppe. **5.** *mit einer Winde (1) irgendwohin befördern:* die Netze aus dem Meer w.; eine Last aufs Baugerüst, nach oben w.

²winden [-] ⟨sw. V.; hat⟩ [zu ↑Wind]: **1.** ⟨unpers.⟩ (seltener) *(vom Wind) spüren, mit einer gewissen Heftigkeit wehen:* hier windet es; ihr Roßschwanz wollte einfach nicht hinten bleiben, so windete es (Frisch, Homo 127). **2.** (Jägerspr.) *(vom Wild u. von Hunden) Witterung nehmen, wittern* (1 a): das Reh, der Hund windet mit hochgehobener Nase.

Windenpflanze, die; -, -n: seltener für ↑Schlingpflanze.

Windeseile, die in der Verbindung in/mit W. (oft leicht emotional; *sehr schnell, in großer Eile):* das Gerücht hatte sich in/mit W. verbreitet; **windig** ['vɪndɪç] ⟨Adj.; nicht adv.⟩ [mhd. windic]: **1.** *so geartet, daß immer wieder Wind weht; durch einen stets herrschenden Wind, Luftzug charakterisiert:* es wetter; ein -er Tag; das ist hier eine ziemlich -e Stelle, Ecke; es war -er und kälter geworden. **2.** (ugs., meist abwertend) *einen fragwürdigen, keinen guten, sicheren, soliden Eindruck machend; unsolide, zweifelhaft wirkend; nicht überzeugend:* ein -er Mensch, Bursche; eine -e Sache, Angelegenheit, Firma; eine -e *(unglaubwürdige, zweifelhafte)* Ausrede; das ganze Unternehmen war ihm zu w.; ⟨Abl.:⟩ **Windigkeit,** die; -; **Windsbraut,** die; - ⟨nur mit bestimmten Art.⟩ [mhd. windesbrût, ahd. wintes prüt; im alten Volksglauben wurde der Wirbelwind wohl als weibl. Wesen aufgefaßt] (veraltet): *heftig heranbrausender Wind; Wirbelwind, -sturm:* Bei einem derartigen Wetter verläßt man das Haus nicht ... kein Anbinden mit der W. (Th. Mann, Zauberberg 677).

Windung, die; -, -en: **1. a)** *Bogen des unregelmäßig gekrümmten Verlaufs von etw.; Biegung, Krümmung:* die -en einer Straße, eines Baches, des Darms; der Weg macht zahlreiche -en, führt in weiten -en *(Serpentinen)* ins Tal; **b)** *kreisförmiger Bogen, Umlauf des spiralförmigen Verlaufs von etw.:* die -en der um die Säulen geschlungenen Girlanden; die -en einer Spule; die Treppe führt in engen -en in den ersten Stock hinauf. **2.** (seltener) *schlangenartige, in einer Schlangenlinie gleitende Bewegung:* die Windungen eines Wurmes beobachten.

Wingert ['vɪŋɐt], der; -s, -e [mundartl. Form von Weingarten] (südd., westmd., schweiz.): *Weinberg, Weingarten.*

Wink [vɪŋk], der; -[e]s, -e [mhd. wink, ahd. winch, zu ↑winken]: **1.** *durch eine Bewegung bes. der Hand, der Augen, des Kopfes gegebenes Zeichen, mit der jmdm. etw. angedeutet, ein Hinweis o. ä. gegeben wird:* ein kurzer, kleiner, wortloser, deutlicher, unmißverständlicher, stummer W.; ein W. mit den Augen, mit dem Daumen; er gab ihm mit dem Kopf einen heimlichen W.; auf einen W. hin kam der Kellner herbeigeeilt. **2.** *Äußerung, mit der jmd., meist unauffällig, auf etw. hingewiesen, auf etw. aufmerksam gemacht wird; Fingerzeig:* ein wichtiger W.; jmdm. einen W. geben; von jmdm. einen W. bekommen, erhalten; jmds. W. dankbar aufgreifen, befolgen; nützliche, praktische -e *(Hinweise, Ratschläge)* für die Hausfrau; Ü dies ist für sie ein W. des Schicksals *(ein Ereignis, Vorkommnis o. ä., das von ihm als nützlicher Hinweis, als Warnung aufgefaßt wird);* *ein W. mit dem Zaunpfahl (scherzh.; *indirekter, aber sehr deutlicher Hinweis, überaus deutliche Anspielung);* **Winkel** ['vɪŋkl̩], der; -s, - [mhd. winkel, ahd. winkil, eigtl. = Krümmung; Knick, verw. mit ↑winken]: **1.** (Math.) *geometrisches Gebilde aus zwei von einem Punkt ausgehenden u. in einer Ebene liegenden Geraden:* ein spitzer (↑spitz 1 b), stumpfer (↑stumpf 5), rechter (↑recht ... 2) W.; ein gestreckter *(180° aufweisender)* W.; die beiden Linien bilden einen W. von 45°; einen W. messen, konstruieren, übertragen, verschieben; die Schenkel, der Scheitelpunkt eines -s; die Geraden, die beiden Straßen treffen sich in einem W. von 75°; die Straße zweigt dort in scharfem W. nach Norden ab; *toter W. (Gesichtswinkel a, aus dem heraus etw. Bestimmtes nicht wahrgenommen werden kann):* bei genauem Einstellen des Seitenspiegels gibt es

2886

keinen toten W. **2.** *Ecke, auch Nische eines Raumes:* die Lampe leuchtet alle W. des Raumes gut aus; ein Vorzimmer ..., in dessen einem W. sich ein Gestell mit Standarten befand (Th. Mann, Hoheit 117); er suchte in allen Ecken und -n, auch in den dunkelsten -n. **3.** *meist abgelegene, etwas verborgene Gegend, Stelle:* ein stiller, malerischer, verträumter, traulicher W.; er kannte die entlegensten W. der Stadt, des Landes; sie kamen aus den entferntesten -n; Ü heraufbeschworen aus den abseitigen -n des Gedächtnisses (Geissler, Wunschhütlein 60); im letzten, tiefsten, verborgensten W. seines Herzens. **4.** kurz für ↑Winkelmaß (2). **5.** *militärisches Dienstgradabzeichen in Form eines spitzen Winkels* (1): er trägt zwei W. auf dem Ärmel. **6.** (landsch.) svw. ↑Dreiangel.

winkel-, Winkel-: ~**advokat,** der [eigtl. = der im Winkel (= heimlich u. unbefugt) arbeitende Advokat] (abwertend): *Anwalt, Rechtsberater, der [ohne rechtliche Befugnis] mit fragwürdigen, unlauteren Mitteln, oft auch ohne die erforderlichen Kenntnisse arbeitet;* ~**anschlag,** der (Handw.): svw. ↑Anschlagwinkel; ~**band,** das ⟨Pl. -bänder⟩ (Technik): svw. ↑~eisen (2); ~**ehe,** die (früher): *heimlich, ohne kirchliche Beteiligung geschlossene, verborgen geführte Ehe;* ~**eisen,** das (Technik): **1.** *Profilstahl, der im Querschnitt einen Winkel* (1) *aufweist.* **2.** *Flacheisen, das in einem Winkel* (1) *gebogen ist u. bes. als Beschlag zum Schutz von Ecken dient;* ~**förmig** ⟨Adj.; o. Steig.; nicht adv.⟩: *die Form eines Winkels* (1) *aufweisend:* eine -e Metallschiene; ~**funktion,** die (Math.): *Funktion* (2) *eines Winkels* (1) *im rechtwinkligen Dreieck, die durch das Verhältnis zweier Seiten dieses Dreiecks ausgedrückt ist;* ~**geschwindigkeit,** die (Math.): *Geschwindigkeit, in der sich bei einer Drehbewegung ein Winkel je Zeiteinheit ändert;* ~**getreu** ⟨Adj.; o. Steig.; nicht adv.⟩ (Math.): svw. ↑~treu; ~**haken,** der (Druckw.): *beim Handsatz zum Setzen einzelner Zeilen verwendeter Rahmen aus Metall in Gestalt eines winkelförmigen, die Lettern aufnehmenden Schiene mit einem feststehenden Endstück u. einem verschiebbaren Teil zum Einstellen der Breite einer Zeile;* ~**halbierende,** die; -n, -n ⟨Dekl. ↑Abgeordnete⟩ (Math.): *vom Scheitel* (3 a) *eines Winkels* (1) *ausgehender Strahl* (4), *der den Winkel in zwei gleiche Teile teilt;* ~**maß,** das: **1.** *Maßeinheit des Winkels* (1): das W. ist der Grad. **2.** *Gerät zum Zeichnen u. Messen von Winkeln* (1) *in Form eines rechtwinkligen Dreiecks aus Holz, Metall o. ä.;* ~**messer,** der: *Gerät zum Messen u. Übertragen von Winkeln* (1), *meist in Form einer [halb]kreisförmigen Skala mit Einteilung in Grade* (3 a); ~**meßgerät,** das: *Gerät zur Bestimmung, Messung eines Winkels* (1); ~**meßinstrument,** das: vgl. ~meßgerät; ~**messung,** die; ~**recht** ⟨Adj.; o. Steig.; nicht adv.⟩: svw. ↑rechtwinklig; ~**riß,** der (landsch.): svw. ↑Dreiangel; ~**stahl,** der (Technik): svw. ↑~eisen (1); ~**stütz,** der (Turnen): svw. ↑Schwebestütz; ~**treu** ⟨Adj.; o. Steig.; nicht adv.⟩ (Math.): *Winkeltreue aufweisend, auf Winkeltreue beruhend;* ~**treue,** die: (bes. bei bestimmten Kartennetzentwürfen) *genaue Übereinstimmung der Winkel geometrischer Figuren, Abbildungen;* ~**zug,** der ⟨meist Pl.⟩: *schlaues, nicht leicht zu durchschauendes Vorgehen zur Erreichung eines bestimmten, dem eigenen Interesse dienenden Ziels:* geschickte, undurchsichtige, krumme Winkelzüge; juristische Winkelzüge; er macht gern Winkelzüge; er hat sich durch einen raffinierten W. aus der Affäre gezogen.

winkelig, winklig ['vɪŋk(ə)lɪç] ⟨Adj.; nicht adv.⟩: *viele Winkel* (2) *aufweisend:* ein altes, -es Haus; eine -e Wohnung, Stadt; das Atelier war schräg und winklig (Spoerl, Maulkorb 92); **winkeln** ['vɪŋkln] /vgl. gewinkelt/ ⟨sw. V.; hat⟩: *zu einem Winkel* (1) *beugen, biegen, formen:* die Arme, ein Bein w.; mit stark gewinkeltem Handgelenk; **winken** ['vɪŋkn] ⟨sw. V.; hat; 2. Part. landsch. od. scherzh.: gewunken⟩ [mhd., ahd. winken = schwanken, schwingen]: **1. a)** *durch Bewegungen bes. mit der Hand od. einem darin gehaltenen Gegenstand ein Zeichen geben:* freundlich, leutselig, grüßend, mit der Hand, einem Taschentuch, zum Abschied w.; sie winkten schon von weitem zur Begrüßung; die Kinder standen am Straßenrand und winkten mit Fähnchen; den vorbeiziehenden Sportlern w.; sie winkte mit beiden Armen; sie winkte nur leicht [mit dem Kopf, mit den Augen], und sofort verließen die anderen den Raum; **b)** *jmdn. durch eine Handbewegung veranlassen heranzukommen:* dem Kellner w.; sie winkte einem Taxi, aber es hielt nicht an; **c)** *durch eine od. mehrere Bewegungen*

mit der Hand od. einem darin gehaltenen Gegenstand veranlassen, sich irgendwohin zu bewegen: jmdn. zu sich w.; der Polizist winkte den Wagen zur Seite; **d)** *etw. durch eine od. mehrere Bewegungen mit der Hand od. einem darin gehaltenen Gegenstand bedeuten, anzeigen:* jmdm. w., unverzüglich zu schweigen; Die Frau winkt ihm verzweifelt, er solle hinaus (Brecht, Mensch 37); der Linienrichter winkte Abseits. **2.** *für jmdn. in Aussicht stehen, jmdm. geboten werden:* dem Sieger winkt ein wertvoller Preis; in der neuen Firma winkt ihm ein höheres Einkommen; dort winken noch Abenteuer; Wenn der Film winkt *(Möglichkeiten bietet),* hört Ihre Erschöpfung auf (S. Lenz, Brot 114); ⟨Abl.:⟩ **Winker,** der; -s, -: *hochklappbarer od. sich auf u. ab bewegender Fahrtrichtungsanzeiger in Form eines kleinen bewegbaren Arms* (2); ⟨Zus.:⟩ **Winkerflagge,** die (Seew.): *Flagge, mit der bestimmte Signale gegeben werden;* winke, winke ['vɪŋkə] in der Verbindung **w., w. machen** (Kinderspr.: *mit der Hand winken* 1 a; meist in Aufforderungen): mach schön winke, winke!; **winklig:** ↑winkelig.

Winsch [vɪnʃ], die; -, -en [engl. winch, verw. mit ↑winken] (Seew.): *Winde zum Heben schwerer Lasten.*

Winselei [vɪnzə'lai], die; -, -en ⟨Pl. selten⟩ (abwertend): **1.** *[dauerndes] Winseln* (1). **2.** *[dauerndes] flehentliches Bitten:* Ins Wasser! Jetzt keine -en mehr! ... Ins Wasser ...! (Fallada, Jeder 219); **winseln** ['vɪnzln] ⟨sw. V.; hat⟩ [mhd. winseln, Intensivbildung zu: winsen, ahd. winsōn, wohl lautm.]: **1.** *(vom Hund) hohe, leise klagende Laute von sich geben:* der Hund winselte vor der Tür; Ü die Musikbox winselte. **2.** (meist abwertend) *in oft als unwürdig empfundener Weise flehentlich um etw. bitten:* um Gnade, Barmherzigkeit, Hilfe, um sein Leben w.; die Frau winsen, man solle sie zu ihrem Mann lassen.

Winter ['vɪntɐ], der; -s, - [mhd. winter, ahd. wintar, viell. eigtl. = feuchte Jahreszeit]: *Jahreszeit zwischen Herbst u. Frühling als kälteste Zeit des Jahres, in der die Natur abgestorben ist:* ein langer, kurzer, kalter, harter, strenger, schneereicher, nasser, trockener, milder W.; es ist tiefer W.; der W. kommt, dauert lange; auf einmal ist es ganz schnell W. geworden; der W. geht langsam zu Ende; den W. in den Bergen verbringen; ich bin schon den dritten W. hier; die Freuden des -s; gut durch den W. kommen; er ist W. für W. (jedes Jahr im Winter) hier; es war im W. 1975, mitten im W.; im W. verreisen; über den Tragen, an den W. über, während des -s bleibt er hier.

winter-, Winter- (vgl. auch: winters-, Winters-): ~**abend,** der: *Abend eines Wintertages:* Abend im Winter; ~**anfang,** der: am 21. Dezember ist W.; ~**anzug,** der: *warmer, für den Winter geeigneter Anzug;* ~**apfel,** der: *Apfel, der sich bei entsprechender Lagerung den Winter über hält;* ~**bau,** der ⟨o. Pl.⟩: *das Bauen im Winter;* ~**birne,** die: vgl. ~apfel; ~**camper,** der: jmd., der im Winter campt; ~**camping,** das: *Camping im Winter;* ~**einbruch,** der: *plötzlicher Beginn des Winters;* ~**endivie,** die: *Endivie mit breiten, nicht gekrausten Blättern; Eskariol;* ~**fahrplan,** der: *während des Winterhalbjahres geltender Fahrplan* (1); ~**fell,** das: vgl. ~kleid (2 a); ~**feiern** ⟨Pl.⟩: *Schulferien im Winter;* ~**fest** ⟨Adj.; nicht adv.⟩: **1.** *für winterliches Wetter mit Schnee, Frost o. ä. geeignet, davor schützend, es aushaltend:* -e Kleidung, -e Blockhütte; diese Bahausung ist nicht w., muß w. gemacht werden. **2.** ⟨o. Steig.⟩ svw. ↑~hart; ~**frische,** die (veraltend): **a)** ⟨Pl. selten⟩ *Erholungsaufenthalt im Winter auf dem Land, bes. im Gebirge:* sich während der W. gut erholen; sie sind hier zur W.; **b)** *Ort für eine Winterfrische* (a): eine beliebte W. im Mittelgebirge; ~**frucht,** die: svw. ↑~getreide; ~**furche,** die (Landw.): *Umbruch* (2) *des Ackerbodens im Herbst (vor Einsetzen des winterlichen Wetters) zur Vorbereitung der Aussaat im Frühjahr; Herbstfurche;* ~**garten,** der: *heller, heizbarer Raum od. Teil eines Raums (wie Erker o. ä.) mit großen Fenstern od. Glaswänden für die Haltung von Zimmerpflanzen;* ~**gerste,** die (Landw.): vgl. ~getreide; ~**getreide,** das (Landw.): *winterhartes Getreide, das im Herbst gesät u. im Sommer des folgenden Jahres geerntet wird;* ~**grün,** das: als *Kraut od. kleiner Halbstrauch wachsende Pflanze mit immergrünen Blättern u. kleinen, einzeln od. in Trauben wachsenden Blüten;* ~**haar,** das: vgl. ~kleid (2 a); ~**hafen,** der: *Hafen, der auch im Winter eisfrei, befahrbar ist;* ~**halbjahr,** das: *die Wintermonate einschließende Hälfte des Jahres;* ~**hart** ⟨Adj.; o. Steig.; nicht adv.⟩ (Bot.): *(von Pflanzen) winterliche Witterung*

gut zu ertragen, zu überstehen vermögend; ~hilfe, die (ns. ugs.): svw. ↑~hilfswerk; ~hilfswerk, das (ns.): *Hilfswerk zur Beschaffung von Kleidung, Heizmaterial u. Nahrungsmittel für Bedürftige im Winter;* ~himmel, der: *ein grauer, verhangener W.;* ~jasmin, der: *als Zierstrauch kultivierter Jasmin* (1), *der ab Februar gelb blüht;* ~kälte, die: *eine klirrende, eisige W.;* ~kartoffel, die: *für den Winter eingelagerte, zum Einlagen geeignete Kartoffel;* ~kleid, das: **1.** vgl. ~anzug. **2. a)** *längere, dichtere u. oft auch andersfarbige Behaarung vieler Säugetiere im Winter;* **b)** *Gefieder mancher Vogelarten im Winter im Unterschied zum andersfarbigen Gefieder im Sommer (z. B. beim Schneehuhn);* ~kleidung, die: vgl. ~anzug; ~knospe, die: svw. ↑Hibernakel; ~kohl, der: svw. ↑Grünkohl; ~kollektion, die: *der Modeschöpfer bereitet, stellt seine W. vor;* ~kurort, der: *der Kur, Erholung im Winter dienender Kurort, an dem bes. auch Wintersport getrieben werden kann;* ~landschaft, die: *winterliche, mit Schnee bedeckte Landschaft;* ~luft, die: *kalte, frische, klare W.;* ~mantel, der: vgl. ~anzug; ~mode, die: *in der W. herrschen dieses Jahr wieder gedeckte Farben vor;* ~monat, der: **a)** ⟨o. Pl.⟩ (veraltet) *Dezember;* **b)** *einer der ins Winterhalbjahr fallenden Monate, bes. Dezember, Januar, Februar;* ~mond, der ⟨o. Pl.⟩ (veraltet): svw. ↑~monat (a); ~morgen, der: vgl. ~abend: *ein frischer, klarer W.;* ~nacht, die: vgl. ~abend; ~obst, das: vgl. ~apfel; ~offen ⟨Adj.; o. Steig.; nicht adv.⟩: *auch während der Wintermonate für den Verkehr geöffnet:* -e Pässe; ~olympiade, die: *im Winter, in den Disziplinen des Wintersports stattfindende Olympiade;* ~quartier, das: **1.** *Standquartier von Truppen während der Wintermonate.* **2.** *Ort, an dem sich bestimmte Tiere während der Wintermonate aufhalten;* ~rambur, der: *Apfel mit glatter, fester, gelblichgrüner, oft rot gestreifter u. gesprenkelter Schale u. leicht säuerlichem Fruchtfleisch, der erst im Winter gegessen wird;* ~reifen, der: *den Straßenverhältnissen u. Witterungsbedingungen in den Wintermonaten angepaßter Autoreifen mit grobem Profil;* ~reise, die: *Urlaubsreise in den Wintermonaten;* ~roggen, der (Landw.): vgl. ~getreide; ~ruhe, die (Zool.): *nicht allzu tiefer, zur Nahrungsaufnahme öfter unterbrochener Ruhezustand bei verschiedenen Säugetieren während der Wintermonate;* ~saat, die (Landw.): **1.** *Saatgut von Wintergetreide, das im Herbst gesät wird.* **2.** *die aufgegangenen Pflanzen der Wintersaat* (1): *die W. steht gut, ist ausgefroren;* ~sachen ⟨Pl.⟩: vgl. ~anzug; ~saison, die: *Saison (a) während der Wintermonate;* ~schlaf, der (Zool.): *schlafähnlicher Zustand, in dem sich manche Säugetiere während der Wintermonate befinden:* der Hamster hält seinen W., befindet sich im W.; ~schlußverkauf, der: *im Winter stattfindender Saisonschlußverkauf;* ~schuh, der: vgl. ~anzug; ~semester, das: *im Winterhalbjahr liegendes Semester;* ~sonne, die: *eine matte, bleiche W.;* ~sonnenwende, die: *Zeitpunkt, an dem die Sonne während ihres jährlichen Laufs ihren tiefsten Stand erreicht;* ~speck, der ⟨o. Pl.⟩ (ugs. scherzh.): *während der Wintermonate größer gewordene Fettpolster, höher gewordenes Körpergewicht:* etw. gegen den W. tun; ~spiele ⟨Pl.⟩: *im Winter abgehaltene Wettkämpfe der Olympischen Spiele;* ~sport, der: *auf Eis u. Schnee bes. während der Wintermonate betriebener Sport* (1 a), dazu: ~sportart, die, ~sportgerät, das: *Sportgerät (wie Schlitten, Ski) für eine Wintersportart,* ~sportler, der: *jmd., der Wintersport betreibt;* ~starre, die (Zool.): *schlafähnlicher, völlig bewegungsloser Zustand, in dem sich wechselwarme Tiere während der Wintermonate befinden;* ~tag, der: vgl. ~abend: *ein kurzer, kalter W.;* ~tauglich ⟨Adj.; nicht adv.⟩: svw. ↑~fest (1), dazu: ~tauglichkeit, die; ~weide, die: *Weide, auf der das Vieh auch während der Wintermonate weiden kann;* ~weizen, der (Landw.): vgl. ~getreide; ~wetter, das: *kaltes Wetter, wie es im Winter herrscht:* klares W.; ~zeit, die ⟨o. Pl.⟩: *Zeit, in der es Winter ist:* die kalte W. ist endlich vorüber.

winterlich ⟨Adj.⟩ [mhd. winterlich, ahd. wintarlīh]: **a)** ⟨nicht adv.⟩ *zur Zeit des Winters üblich, herrschend:* -e Temperaturen; -e Kälte; -er Frost; ein kalter, -er Tag, Abend; eine -e *(mit Schnee bedeckte)* Landschaft; es stirbt schon ganz w.; es ist w. kalt; **b)** *dem Winter gemäß, für ihn angebracht, passend:* -e Kleidung; sich w. [warm] anziehen; **Winterling** ['vɪntɐlɪŋ], der; -s, -e: *(zu den Hahnenfußgewächsen gehörende) als niedriges Kraut wachsende Pflanze mit handförmig geteilten Blättern u. gelben od. weißen Blüten, die auch als Zierblume gehalten wird u. sehr früh im Vorfrühling blüht;* **wintern** ['vɪntɐn] ⟨sw. V.; hat; unpers.⟩ [mhd. winte-

ren, ahd. wintaran] (geh., selten): *Winter werden:* es wintert allmählich; **winters** ['vɪntɐs] ⟨Adv.⟩ [mhd. (des) winters, ahd. winteres]: *im Winter, zur Zeit des Winters, während des Winters; jeden Winter:* er geht sommers und w., sommers wie w. zu Fuß.

winters-, Winters- (vgl. auch winter-, Winter-): ~anfang, der: svw. ↑Winteranfang; ~über ⟨Adv.⟩: *im Winter, winters:* w. wohnen sie in der Stadt; ~zeit, die ⟨o. Pl.⟩: Winterzeit. **Winterung**, die; -, -en (Landw.): svw. ↑Wintergetreide. **Winzer** ['vɪntsɐ], der; -s, - [spätmhd. winzer, mhd. wīnzürl, ahd. wīnzuril < lat. vīnitor < lat. vīnitor = Weinleser, zu: vīnum = Wein]: **a)** *jmd., der Wein anbaut u. Weintrauben erntet* (Berufsbez.); **b)** *jmd., der (als Weinbergbesitzer) Wein anbaut, aus den Trauben Wein herstellt u. verkauft;* ⟨Zus.:⟩ **Winzergenossenschaft**, die: *Genossenschaft, zu der sich Winzer zusammengeschlossen haben;* **Winzermesser**, das: svw. ↑¹Hippe (1).

winzig ['vɪntsɪç] ⟨Adj.; nicht adv.⟩ [mhd. winzic, intensivierende Bildung zu ↑wenig]: *überaus klein, von erstaunlich geringer Größe:* -e -en = Blümchen, Bildchen; ein -es Zimmer; die -en Fäustchen eines Babys; ein -es Kerlchen; ein w. *(außerordentlich)* kleines Tier; eine -e Menge; er ging ... nach einem -en *(kaum merklichen)* Kopfschütteln (Maass, Gouffé 44); von hier oben sind alle Dinge ganz w., sieht alles w. aus; ⟨Abl.:⟩ **Winzigkeit**, die; -, -en: **1.** ⟨o. Pl.⟩ *das Winzigsein; verblüffende, erstaunliche Kleinheit.* **2.** (ugs.) *völlig unbedeutende, unwichtige Sache; winzige Kleinigkeit:* mit solchen -en gibt er sich gar nicht ab; **Winzling** ['vɪntslɪŋ], der; -s, -e (ugs., oft scherzh.): *winzige Person od. Sache:* dieser W. ist schon ziemlich frech.

Wipfel ['vɪpfl], der; -s, - [mhd. wipfel, ahd. wiphil, zu mhd. wipfen (↑wippen), eigtl. = der hin u. her Schwingende]: *oberer Teil der Krone, Spitze eines meist hohen Baumes:* die hohen, spitzen, noch unbelaubten, im Winde rauschenden, schwankenden W.; hinter den -n der Bäume ging die Sonne unter; ⟨Zus.:⟩ **Wipfelsprosse**, die: *oberste, die Spitze bildender Sproß eines Baumes;* **Wippchen** ['vɪpçən], das; -s, - [zu ↑wippen, eigtl. = possenhafte Bewegung] (landsch.): **1.** *Spaß, Scherz, Streich:* der macht immer allerlei W.; ein Ritterschwank mit vielen W. **2.** *leere Redensart, Ausflucht, Ausrede:* mach keine W.!; mir macht man keine W. vor *(mir macht man nichts vor;* Hacks, Stücke 253); **Wippe** ['vɪpə], die; -, -n [aus dem Niederd., rückgeb. aus ↑wippen]: *(als Spielgerät für Kinder) aus einem in der Mitte auf einem Ständer aufliegenden, kippbar angebrachten Balken, Brett o. ä. bestehende Schaukel, auf deren beiden Enden sitzend man wippend auf u. ab schwingt:* die Kinder schaukelten auf einer W.; **wippen** ['vɪpn] ⟨sw. V.; hat⟩ [aus dem Niederd. < niederd. wippen (= mhd. wipfen) = springen, hüpfen]: **a)** *auf einer Wippe, einer federnden Unterlage o. ä. auf u. ab schwingen:* die Kinder wippten unentwegt auf dem übersehenden Brett; er ließ das Kind auf seinen Knien w.; er wippte so lange auf dem Eis, bis er einbrach; **b)** *sich federnd, ruckartig auf u. ab bewegen:* auf den Zehen, in den Knien w.; er stand breitbeinig vor ihm und wippte auf und nieder; **c)** *federnd, ruckartig auf u. ab, hin u. her bewegen, schwingen lassen:* mit dem Fuß, mit der Schuhspitze w.; der Vogel wippt mit dem Schwanz; sie wippt beim Gehen mit dem Po; ⟨selten auch mit Akk.-Obj.:⟩ er begann langsam das Bein zu w.; **d)** *in federnde, ruckartige, auf u. ab, hin u. her wippende kurze Bewegungen geraten, geraten sein:* die Federn auf ihrem Hut, ihre Locken, ihre Brüste wippten bei jedem Schritt; ein paar herbstlich gelbe Halme wippen im Wind (Frisch, Stiller 430); ⟨Zus.:⟩ **Wippschaukel**, die: *Wippe;* **Wippsterz**, der [zu ↑²Sterz (1)] (landsch.): *Bachstelze.*

wir [vi:ɐ̯] ⟨Personalpron.; 1. Pers. Pl. Nom.⟩ [mhd., ahd. wir]: **1.** steht für mehrere Personen, zu der die eigene gehört, für einen Kreis von Menschen, in den die eigene Person eingeschlossen ist: wir kommen sofort; w. müssen uns beeilen; w. schenken es euch; w. klugen Menschen; w. Deutschen/(veraltend) Deutsche; w. beide, w. drei treffen uns regelmäßig; wir anderen gehen zu Fuß; ⟨Gen.:⟩ sie erinnerten sich unser; in unser aller Namen; ⟨Dativ:⟩ er hat uns alles gesagt; hier sind wir ganz unter uns; man uns erfährst du nichts; ⟨Akk.:⟩ er hat uns gesehen; für uns gilt dies nicht. **2. a)** *von einem Redner, Autor in Ansprachen, Büchern o. ä. als Ausdruck der Bescheidenheit* (↑Pluralis modestiae) *an Stelle von ich:* im nächsten Kapitel werden w. auf diese Frage noch einmal zurückkom-

men; **b)** (früher) von Personen hohen Standes, bes. eines regierenden Fürsten als Ausdruck des Herausgehobenseins, der Würde, Erhabenheit (↑Pluralis majestatis) an Stelle von *ich:* Wir, Kaiser von Österreich, haben dies beschlossen. **3.** (fam.) in vertraulicher Anrede, bes. gegenüber Kindern u. Patienten an Stelle von *du, ihr, Sie:* das wollen w. in Zukunft doch vermeiden, Kinder; nun, wie fühlen w. uns denn heute?

wirb [vɪrp]: ↑werben.

Wirbel ['ʊirbl], der; -s, - [mhd. wirbel, ahd. wirbil, zu ↑werben]: **1. a)** *sehr schnell um einen Mittelpunkt kreisende Bewegung von Wasser, Luft o. ä.:* der Strom hat starke, gefährliche W.; der Rauch steigt in dichten -n auf; Ü sie wollte sich nicht vom W. der Leidenschaften fortreißen lassen; **b)** *sehr schnell ausgeführte Bewegungen, bes. Folge von raschen Drehungen:* ein schwindelnder W. beendete den Tanz, den Vortrag des Eisläufers; alles drehte sich in einem W. um ihn. **2. a)** *rasche, verwirrende Folge von etw., hektisches Durcheinander, Trubel:* der wilde W. von Ereignissen, unvorhergesehenen Zwischenfällen verwirrte ihn völlig; zwei Stunden, ehe Rita nach Hause kam und der ganze W. losbrach (Chr. Wolf, Himmel 29); **b)** *großes Aufsehen; Aufregung, die um jmdn., etw. entsteht:* um jmdn., etw. [einen] W. machen; er verursachte mit seiner Rede einen furchtbaren W.; er hat sich ohne großen W. aus der Öffentlichkeit zurückgezogen. **3.** kurz für ↑Haarwirbel. **4.** *einzelner, mit mehreren Fortsätzen versehener, runder, das Rückenmark umschließender Knochen der Wirbelsäule:* sich einen W. verletzen, brechen. **5.** *kleiner, drehbar in einem entsprechenden Loch sitzender Pflock, Stift, um den bei Saiteninstrumenten das eine Ende einer Saite gewickelt ist u. mit dessen Hilfe die entsprechende Saite gespannt u. gestimmt wird.* **6.** (landsch.) kurz für ↑Fensterwirbel. **7.** kurz für ↑Trommelwirbel: einen W. schlagen.

wirbel-, Wirbel-: ~**bogen**, der (Anat.): *ringförmiger Teil eines Wirbels (4), der das Rückenmark nach hinten umgibt;* ~**entzündung**, die (Med.): *Knochenentzündung im Bereich eines Wirbels (4), der Wirbelsäule, Spondylitis;* ~**erkrankung**, die (Med.): *Erkrankung im Bereich eines Wirbels (4), der Wirbelsäule;* ~**fortsatz**, der (Anat.): *einer der vom Wirbelkörper bzw. den Wirbelbogen ausgehenden Fortsätze;* ~**gelenk**, das (Anat.): *Verbindung zwischen zwei Wirbeln od. zwischen Wirbel u. Rippe;* ~**kanal**, der (Anat.): *das Rückenmark enthaltender, von den Wirbelbogen gebildeter Kanal (3);* ~**kasten**, der (Musik): *am Ende des Halses (3 b) bestimmter Saiteninstrumente unterhalb der Schnecke (5) befindliche Öffnung, durch die quer die Wirbel (5) geführt sind;* ~**knochen**, der (Anat.): *einzelner Knochen der Wirbelsäule, Wirbel (4);* ~**körper**, der (Anat.): *nach vorn liegender kompakter Teil eines Wirbels (4), von dem zwei nach hinten gerichtete Teile des Wirbelbogens mit verschiedenen Fortsätzen ausgehen;* ~**los** 〈Adj.; o. Steig.; nicht adv.〉 (Zool.): *keine Wirbel (4), keine Wirbelsäule aufweisend; zu den Wirbellosen gehörend:* -e Tiere; ~**lose** 〈Pl.〉: *Tiere ohne Wirbel (4), ohne Wirbelsäule; Evertebraten;* ~**säule**, die: *aus gelenkig durch Bänder u. Muskeln miteinander verbundenen Wirbeln (4) u. den dazwischen liegenden Bandscheiben gebildete Achse des Skeletts bei Wirbeltieren u. Menschen, die den Schädel trägt u. dem Rumpf als Stütze dient; Rückgrat; Spina (2),* dazu: ~**säulenentzündung**, die (Med.): vgl. ~entzündung, ~**säulenerkrankung**, die (Med.), ~**säulenleiden**, das (Med.), ~**säulenverkrümmung**, die (Med.): *Verformung der Wirbelsäule entlang ihrer Längsrichtung;* vgl. Kyphose, Lordose, Skoliose; ~**strom**, der (Elektrot.): *in Wirbeln (1 a) verlaufender elektrischer Strom im Innern eines elektrischen Leiters (der durch ein Magnetfeld bewegt wird od. sich in einem veränderlichen Magnetfeld befindet);* ~**sturm**, der: *(bes. in den Tropen auftretender) starker Sturm, der sich um einen Mittelpunkt kreisend fortbewegt:* der W. hat großen Schaden angerichtet; vgl. ~wind, dazu (Zool.): ~**tier**, das (Zool.): *Tier mit einer Wirbelsäule, das zwei Paar Gliedmaßen besitzt u. dessen Körper in Kopf, Rumpf [u. Schwanz] gegliedert ist; Vertebrat;* ~**wind**, der: **1.** *heftiger, in Wirbeln (1 a) wehender, etw. aufwirbelnder Wind, Windstoß; Trombe:* ein W. riß plötzlich die Blätter vom Boden und trieb sie vor sich her; Sie fuhr wie ein W. (sehr schnell u. heftig) auf mich zu (Salomon, Boche 105). **2.** (veraltend, meist scherzh.) *lebhafte, heftig u. ungestüm sich bewegende Person:* sie ist ein richtiger W.; bei diesem kleinen W. kommen die Eltern kaum zur Ruhe.

wirbelig, wirblig ['vɪrb(ə)lɪç] 〈Adj.; nicht adv.〉 (selten): **1. a)** *quirlig, sehr lebhaft, unruhig:* ein -es Kind; **b)** *durch lebhaftes, hektisches Getriebe, großen Trubel, Unruhe gekennzeichnet:* die wirblige Zeit des Karnevals (Zuckmayer, Fastnachtsbeichte 21). **2.** *schwindlig (1); verwirrt, wirr, konfus:* wirblig vor Freude sein; der Schnaps ... machte ... ein wenig wirblig im Kopf (Bernstorff, Leute 21); **wirbeln** ['vɪrbln] 〈sw. V.〉: **1. a)** *sich [schnell] in Wirbeln (1 a) bewegen* 〈ist〉: an den Pfeilern wirbelt das Wasser; die Schneeflocken wirbeln durch die Luft; der Rauch wirbelt aus dem Schornstein; **b)** *in schneller, heftiger, lebhafter Bewegung sein* 〈ist〉: die Absätze der Tänzerin wirbelten; bei der Explosion wirbelten ganze Dächer durch die Luft; Ein wirbelndes Handgemenge (Thieß, Reich 547); Ü Sie ließ ihre Gedanken ziehen und w., wie sie wollten (Hausmann, Abel 132); **c)** *sich in schnell drehender, kreisender Bewegung befinden* 〈hat/ist〉: die Schiffsschraube wirbelte immer schneller; er betrachtete die wirbelnden Räder der Maschine; Ü ihm wirbelte der Kopf (ihm war schwindlig). **2.** *sich mit sehr schnellen, hurtigen, lebhaften Bewegungen irgendwohin bewegen* 〈ist〉: die Pferde wirbeln über die Steppe; Schon wirbeln die Paare zum Schützentanz (Winckler, Bomberg 33). **3.** *in schnelle [kreisende] Bewegung versetzen, in schneller Drehung irgendwohin bewegen* 〈hat〉: der Wind wirbelte die Blätter durch die Luft, vor sich her; die Explosion wirbelte ganze Dächer, eine riesige Wolke von Staub in die Höhe; er wirbelte seine Partnerin über die Tanzfläche. **4.** *einen Wirbel (7) ertönen lassen* 〈hat〉: die Trommler begannen zu w.; **wirblig:** ↑wirbelig.

wirbst, wirbt [vɪrp(s)t]: ↑werben.

wird [vɪrt]: ↑werden.

wirf! [vɪrf], **wirfst, wirft** [vɪrf(s)t]: ↑werfen.

Wirk- (wirken): ~**bereich**, der: *Bereich, in dem ein Medikament o. ä. wirkt;* ~**kraft**, die: svw. ↑Wirkungskraft; ~**leistung**, die (Elektrot.): *in einem Wechselstromkreis maximal erzielbare Nutzleistung;* ~**maschine**, die: *Maschine zur Herstellung von Wirkwaren;* ~**stoff**, der: *körpereigene od. -fremde Substanz, die in biologische Vorgänge eingreift od. als Arzneimittel wirkt:* ein biologischer, chemischer, natürlicher, synthetischer W.; Vitamine sind steuernde -e; ~**teppich**, der: *handgewebter [orientalischer] Teppich;* ~**waren** 〈Pl.〉: *gewirkte (6) Waren.*

wirken ['vɪrkn] 〈sw. V.; hat〉 [mhd., ahd. wirken, wahrsch. zu ↑Werk]: **1.** *in seinem Beruf, Bereich an einem Ort mit gewisser Einflußnahme tätig sein:* an einer Schule als Lehrer w.; in einem Land als Missionar, Arzt, Diplomat w.; sie ... verspricht den Ärmsten, für ihre Zukunft zu w. (Werfel, Bernadette 427); ich habe heute schon ganz schön gewirkt (ugs. scherzh.; emsig u. ergebnisreich gearbeitet); 〈subst.:〉 der Geehrte kann auf ein langes, segensreiches Wirken zurückblicken. **2.** (geh.) *durch geistige Tätigkeit etw. vollbringen, zustande bringen, was sich als etw. erweist:* er hat in seinem Leben viel Gutes gewirkt; Wir ... wollen die Mächte, die unsern Aufstieg wirkten, um uns versammeln (Benn, Stimme 33); den von Verrätern gewirkten Verhängnis. **3.** *durch eine innewohnende Kraft, auf Grund seiner Beschaffenheit eine bestimmte Wirkung haben, ausüben:* das Medikament wirkt gut, schlecht, schmerzstillend; das Getränk wirkte berauschend; der Sturm wirkte verheerend; sein Zuspruch wirkte ermunternd [auf uns]; sein Vortrag wirkte ermüdend; ihre Heiterkeit, dieses Beispiel wirkte ansteckend; man muß diese Musik zunächst auf sich w. lassen; diese Ankündigung hatte [bei ihm] schließlich genügend Eindruck gemacht. **4.** *durch seine Erscheinungsweise, Art seinen bestimmten Eindruck auf jmdn. machen:* heiter, fröhlich, traurig, unausgeglichen, müde, abgespannt, gehetzt w.; neben jmdm. klein, zierlich w.; dieses Vorgehen wirkte rücksichtslos; das wirkt geradezu lächerlich, reichlich primitiv; ein südländisch, sympathisch wirkender Mann. **5.** *nicht unbeachtet bleiben, sondern eine positive Wirkung erzielen; beeindrucken:* die Bilder wirken nur aus der Nähe; mit ihrem Charme wirkt sie [auf andere]. **6. a)** *(Textilien) herstellen, indem man mit speziellen Nadeln Fäden zu Maschen verschlingt, wobei im Unterschied zum Stricken eine ganze Maschenreihe auf einmal gebildet wird:* Pullover, Unterwäsche w.; **b)** *einen Teppich (bes. Gobelin) weben, wobei man farbige Figuren u. Muster einarbeitet:* ein gewirkter Teppich. **7.** (landsch.) *durchkneten* (a): den Teig w.; 〈Abl.:〉 **Wirker**, der; -s, -: *jmd., der Textilien*

wirkt (Berufsbez.); **Wirkerei** [vɪrkə'raɪ̯], die; -, -en: **1.** ⟨o. Pl.⟩ *Herstellung von Wirkwaren.* **2.** *Betrieb, in dem Wirkwaren hergestellt werden;* **Wirkerin**, die; -, -nen: w. Form zu ↑Wirker; **wirklich** ['vɪrklɪç; spätmhd. wirkelich, mhd. würke[n]lich, würklich, eigtl. = tüchtig; wirksam]: **I.** ⟨Adj.; o. Steig.⟩ **1.** *in der Wirklichkeit vorhanden; der Wirklichkeit entsprechend:* eine -e Begebenheit; das -e Leben sieht ganz anders aus; den -en Marktwert einer Sache ermitteln; der Autor schrieb später unter seinem -en Namen; das war doch alles einmal w.!; was empfindet, denkt, will er w. *(in Wirklichkeit)?;* die Kinder hörten am liebsten Geschichten, die sich w. zugetragen hatten; sich nicht w., sondern nur zum Schein für etw. interessieren. **2.** ⟨nicht präd.⟩ *den Vorstellungen, die man mit dem betreffenden Begriff verbindet, entsprechend; im eigentlichen Sinne:* -e Freunde sind selten; ihr erbittet eine -e Aufgabe; das war für mich eine -e (spürbare) Hilfe; er versteht w. etwas von der Sache. **II.** ⟨Adv.⟩ dient zur Bekräftigung, Verstärkung; *in der Tat:* da bin ich w. neugierig; das ist w. eine Weltstadt; er ist w. zu ihm hingegangen und hat sich entschuldigt; du glaubst also w., daß ...?; ich weiß w. nicht, wo er ist; w., so ist es!; wann w.? *(ist es so?);* darauf kommt es nun w. *(ganz bestimmt)* [nicht] an; er ist es w. *(jetzt erkenne ich ihn);* es tut mir w. und wahrhaftig leid; ⟨Abl.:⟩ **Wirklichkeit**, die; -, -en ⟨Pl. selten⟩: *[alles] das, Bereich dessen, was als Gegebenheit, Erscheinung wahrnehmbar, erfahrbar ist, was wahrzunehmen, zu erfahren man nicht umhinkann:* die rauhe, harte, heutige, gesellschaftliche, politische W.; die graue W. des Alltags; sein Traum ist W. geworden *(hat sich verwirklicht);* die W. verklären, verfälschen, entstellen; Wozu da ... noch fremde -en an sich herankommen lassen (Böll, Erzählungen 344); die Erkenntnis der W.; unsere Erwartungen blieben hinter der W. zurück *(erfüllten sich nicht ganz);* in W. *(der Sachlage der Dinge nach, wie sich die Dinge verhalten)* ist alles ganz anders; sich mit der W. auseinandersetzen; was er sagte, war von der W. weit entfernt, hatte keinen Bezug zur W.
wirklichkeits-, Wirklichkeits-: ~**fern** ⟨Adj.⟩: sww. ↑~fremd; ~**form**, die (Sprachw.): sww. ↑Indikativ; ~**fremd** ⟨Adj.⟩: *nicht an der Wirklichkeit u. ihren [gerade geltenden] Forderungen orientiert:* -e Ideale, Wünsche; als w. gelten; ~**getreu** ⟨Adj.⟩: *der Wirklichkeit genau entsprechend; realistisch, naturalistisch:* eine -e Schilderung, Zeichnung; ~**mensch**, der: sww. ↑Realist (1); ~**nah** ⟨Adj.⟩: *der Wirklichkeit nahekommend, annähernd entsprechend:* eine -e Erzählweise, Darstellung; Sie schätzen sich danach w. *(realistisch)* ein (Capital 2, 1980, 51); ~**sinn**, der ⟨o. Pl.⟩: sww. ↑Realitätssinn; ~**treu** ⟨Adj.⟩: *der Wirklichkeit entsprechend, mit ihr übereinstimmend;* ~**treue**, die: *Treue gegenüber der Wirklichkeit (in bezug auf eine Wiedergabe o. ä.).*
wirksam ['vɪrkzaːm] ⟨Adj.⟩: *eine beabsichtigte Wirkung erzielend; mit Erfolg wirkend:* ein -es Medikament, Mittel; ein -er Schutz, Vertrag; eine -e *(effektive)* Unterstützung, Kontrolle, Behandlung, Schädlingsbekämpfung; -e Hilfe; eine latent w. gebliebene Strömung; Die Presse ..., w. in der Art eines Vermittlers ... öffentlicher Diskussion (Fraenkel, Staat 224); die neuen Bestimmungen werden mit 1. Juli w. (Amtsspr.; *gelten vom 1. Juli an)* jmds. Interessen w. vertreten; alle Möglichkeiten w. ausschöpfen; jmdm. w. *(rechtsgültig)* kündigen; ⟨Abl.:⟩ **Wirksamkeit**, die; -: **a)** *das Wirksamsein;* **b)** (selten) *das Wirken (1):* Der Arzt war bereits so vertraut mit dem Ort seiner späteren W., daß ... (Seghers, Transit 89); **Wirkung**, die; -, -en: **1.** *durch eine verursachende Kraft bewirkte Veränderung, Beeinflussung, bewirktes Ergebnis; Effekt:* eine nachhaltige, wohltuende, schnelle W.; eine W. erzielen; die erhoffte W. blieb aus; die W. durch etw. erhöhen; etw. erzielt [nicht] die gewünschte W.; seine Ermahnungen, Worte hatten keine W. aus, verfehlten ihre W., ließen keine W. erkennen; das Medikament tat seine W.; der Boxer zeigte [keine] W. (Jargon; *[keine] Reaktion in Form von körperlicher, geistiger Beeinträchtigung nach erhaltenem Treffer);* diese Verfügung wird mit W. vom 1. Oktober (Amtsspr.; *wird vom 1. Oktober an)* ungültig; eine W. bleibt ohne W.; zwischen Ursache und W. unterscheiden müssen. **2.** (Physik) *physikalische Größe der Dimension Energie mal Zeit.*
wirkungs-, Wirkungs-: ~**bereich**, der: *Bereich, in dem jmd., etw. wirkt, jmd. tätig ist:* einen kleinen, großen W. haben;

sie fühlt sich in ihrem häuslichen W. sehr wohl; ~**feld**, das: *Betätigungsfeld, Wirkungsbereich:* ein neues W. finden; ~**geschichte**, die (Literaturw.): *literaturgeschichtliche Darstellung der Rezeption (2) eines Werkes;* ~**grad**, der: **a)** (Physik, Technik) *Verhältnis von aufgewandter zu nutzbarer Energie:* eine Maschine mit einem W. von 90%; **b)** *Grad einer Wirkung* (1): dieses Verfahren hat einen höheren W.; ~**kraft**, die: *Wirkung (1) ausübende Kraft:* die W. dichterischer Texte, eines Dichters; ~**kreis**, der: *Einfluß-, Wirkungsbereich:* seinen W. erweitern; ~**los** ⟨Adj.⟩: *-er, -este⟩: ohne Wirkung (1) [bleibend]:* ein -es Theaterstück; sein Appell, seine Mahnung verhallte w., dazu: ~**losigkeit**, die; -: *Einzeln fahrende Pflüge (= Schneepflüge) sind oft zur W. verurteilt, weil ... (Welt 24. 11. 65, 13);* ~**mechanismus**, der: *Mechanismus* (2 b) *einer Wirkung (1):* der W. der Medikamente, des Insulins; ~**radius**, der: *Reichweite einer Wirkung (1):* großer Wirkung (1) ausübend; einflußreich: ein -er Autor; ~**stätte**, die (geh.): *Stätte, an der jmd. wirkt* (1); ~**treffer**, der (Boxen): *Treffer, nach dem der Boxer körperlich u. geistig sichtlich beeinträchtigt ist;* ~**voll** ⟨Adj.⟩: *große, starke Wirkung (1) erzielend; effektvoll:* eine -e Drapierung. w. wehende Schleier, Gewänder; einzelne Worte in seinem Vortrag w. herausheben; ~**weise**, die: *Art u. Weise, in der etw. wirkt (3), funktioniert:* die W. eines Medikaments, eines Meßgeräts.
wirr [vɪr] ⟨Adj.⟩: *[rückgeb. aus* ↑wirren]: **a)** *ungeordnet; durcheinandergebracht* (a): -es Haar; ein -es Geflecht von Baumwurzeln; Pfade in -en Windungen (Kuby, Sieg 324); die Haare hingen ihm w. in die Stirn, ins Gesicht; **b)** *unklar, verworren u. nicht leicht zu durchschauen, zu verstehen:* -e Gedanken, Gerüchte; sein -es Gekritzel; ein -er Traum; -es Zeug reden; seine Vorstellungen waren etwas w.; er sprach ziemlich w.; **c)** *[durch etw.] verwirrt:* ein -er Greis; w. vor Freude; das Bild, der Brief machte ihn ganz w.; mir war ihm wenig, ganz w. im Kopf *(ich war ... konfus)* von all den Eindrücken; ⟨Abl.:⟩ **Wirre** ['vɪrə], die; -, -n: **1.** ⟨nur Pl.⟩ *Unruhen; ungeordnete politische, gesellschaftliche Verhältnisse:* das Land war durch innere -n bedroht; in den -n der Nachkriegszeit. **2.** ⟨o. Pl.⟩ (geh., veraltet) *Verworrenheit eines Geschehens o. ä.:* Überlieferungen, die uns von dunklen Zeiten ... Kunde geben, von großer Not und W. (Kantorowicz, Tagebuch I, 16); **wirren** ['vɪrən] ⟨sw. V.; hat⟩ [mhd. werren, ahd. werran = drehen, verwickeln] (selten, dichter.): *wir durcheinanderwogen:* die absonderlichsten Gedanken wirrten in meinem Kopf; ⟨auch unpers.:⟩ Im Innern der Pferdeställe summte und wirrte es wie im Bienenstock (Apitz, Wölfe 209); **Wirrheit**, die; -, -en ⟨Pl. selten⟩: *das Wirrsein;* ⟨Zus.:⟩ **Wirrkopf**, der (meist abwertend): *jmd., dessen Denken u. Äußerungen wirr* (b) *erscheinen:* ein politischer, harmloser W.; wie machen wir das diesen Wirrköpfen klar?; **wirrköpfig** ⟨Adj.⟩ (meist abwertend): *einem Wirrkopf ähnlich, entsprechend;* ⟨Abl.:⟩ **Wirrköpfigkeit**, die; -: *wirrköpfige Art;* **Wirrnis** ['vɪrnɪs], die; -, -se (geh.): **a)** *Verworrenheit, Durcheinander:* die -se der Revolution; **b)** *Verworrenheit im Denken, Fühlen o. ä.:* es war eine W. in meinen Gedanken (Gaiser, Schlußball 208); ⟨sw. V.; hat⟩: swv. ↑Wirrnis; **Wirrung**, die; -, -en (dichter.): *Verwicklung:* Irrungen -en (↑Irrung a 2); **Wirrwarr** ['vɪrvar], der; -s: *wirres Durcheinander:* ein W. von Stimmen; ein W. von Lautsprechermusik und Gesang; ein W. von Vorschriften und Beschränkungen; der W. *(das Chaos, die chaotischen Zustände)* im Ministerium war unbeschreiblich; **wirsch** [vɪrʃ] ⟨Adj.; -er, -este⟩ [älter: wirrisch, zu ↑wirr] (landsch.): *ärgerlich; aufgeregt:* ein -er Kerl.
Wirsing ['vɪrzɪŋ], der; -s, **Wirsingkohl**, der; -[e]s [omdal. lombard. verza < lat. viridia = grüne Gewächse, zu: viridis = grün]: *dem Weißkohl ähnlicher Kohl mit [gelb]grünen, krausen, sich zu einem lockeren Kopf zusammenschließenden Blättern:* Wirsing anbauen, kochen; des Köpfe Wirsing.
Wirt [vɪrt], der; -[e]s, -e [mhd., ahd. wirt]: **1.** swv. ↑Gastwirt: der W. kocht selbst. beim Wirten W. bestellen, bezahlen. **2. a)** swv. ↑Hauswirt; **b)** swv. ↑Zimmervermieter. **3.** swv. ↑Gastgeber: ein liebenswürdiger W. machen. **4.** (Biol.) *Lebewesen, auf dem ein bestimmter Parasit lebt.*
Wirtel [vɪrtl], der; -s, - [spätmhd. wirtel, zu ↑werden in der alten Bed. ‹sich› drehen]: **1.** swv. ↑Spinnwirtel. **2.** (Bot.) swv. ↑Quirl (3). **3.** (Archit.) *ringförmiger Binder* (3 a) *am Schaft einer Säule, der sie mit der Wand verbindet;*

⟨Abl.:⟩ **wirtelig,** wirtlig ['vɪrt(ə)lɪç] ⟨Adj.; o. Steig.⟩ (Bot.): svw. ↑quirlständig.
wirten ['vɪrtn̩] ⟨sw. V.; hat⟩ [mhd. wirten = bewirten] (landsch., bes. schweiz.): *als Gastwirt tätig sein:* Noch im vorigen „Hirschen" wirtete Johann Hämmerle (Vorarlberger Nachr. 28. 11. 68, 4); **Wirtin,** die; -, -nen: w. Form zu ↑Wirt (1–3); ⟨Zus.:⟩ **Wirtinnenvers,** der [nach den Strophen des wohl urspr. stud. Volksliedes „Es steht ein Wirtshaus an der Lahn" (Anfang 18. Jh.)]: *zotiger Vers, Vierzeiler, der mit den Worten beginnt* „Frau Wirtin hatte ..."; **wirtlich** ⟨Adj.⟩ [mhd. wirtlich = einem Wirt angemessen] (veraltend): *gastlich; einladend:* sie war eine -e Hausmutter; Ü ⟨subst.:⟩ Nein, diese Welt ... hatte nichts Wirtliches (Th. Mann, Zauberberg 657); ⟨Abl.:⟩ **Wirtlichkeit,** die; - (veraltend): *Gastlichkeit.*
wirtlig: ↑wirtelig.
Wirts-: ~**haus,** das: *Gasthaus [auf dem Lande]:* ein kleines, bescheidenes, abgelegenes W.; den ganzen Tag im W. sitzen; ~**körper,** der (Biol.): *Körper eines Wirtes* (4); ~**leute** ⟨Pl.⟩: **1.** *Ehepaar als Zimmervermieter:* seine W. waren sehr entgegenkommend. **2.** *Ehepaar, das eine Gastwirtschaft führt:* seine (Biol.): www. ↑Wirt (4); ~**pflanze,** die (Biol.): *Pflanze als Wirt* (4) (Ggs.: Gastpflanze); ~**schild,** das (veraltet): *Gasthausschild;* ~**stube,** die: svw. ↑Gaststube; ~**tier,** das (Biol.): vgl. ~pflanze (Ggs.: Gasttier); ~**wechsel,** der (Biol.): *jeweils nach einem bestimmten Entwicklungsstadium erfolgender Übergang eines Parasiten von einem Wirt* (4) *auf einen anderen;* ~**zelle,** die (Biol.): vgl. ~pflanze; ~**zimmer,** das: svw. ↑~stube.
Wirtschaft ['vɪrtʃaft], die; -, -en [mhd. wirtschaft, ahd. wirtschaft, zu ↑Wirt]: **1.** ⟨Pl. selten⟩ *Gesamtheit der Einrichtungen u. Maßnahmen, die sich auf Produktion u. Konsum von Wirtschaftsgütern beziehen:* eine expandierende W.; die kapitalistische, sozialistische, einheimische W.; die eines Landes; alle -en des Westens (Gruhl, Planet 66); die W. liegt danieder, wird von Krisen erschüttert; die W. ankurbeln, staatlich lenken, planen; in der freien *(auf freiem Wettbewerb u. privater Aktivität beruhenden)* W. tätig sein. **2.** kurz für ↑Gastwirtschaft: die W. war, hatte schon geschlossen; in die W. gehen; in einer W. einkehren; er saß in der W., wartete in der W. auf ihn. **3.** kurz für ↑Landwirtschaft (2): eine kleine W. haben; Es war schwer, ... die einzige W. in Gang zu halten (Brecht, Geschichten 154). **4.** *Haushalt, Hauswirtschaft* (1 b): eine eigene W. gründen; jmdm. die W. führen. **5.** ⟨o. Pl.⟩ **a)** *das Wirtschaften* (1 a): extensive, intensive W.; für die ... überzählige Bauerntochter, die die W. lernte auf dem Rittergut (Johnson, Mutmaßungen 62); **b)** (ugs. abwertend) *unordentliche Art, Arbeitsweise:* was ist denn das für eine W.!; mir paßt diese W. sowieso nicht; es wird Zeit, daß diese W. aufhört; *reine W. machen (landsch.; ↑Tisch 1 a); **c)** (veraltend) *Umstände wegen einer Person, Sache.* **6.** ⟨o. Pl.⟩ (veraltet, noch scherzh.) *Bedienung* (1): Ein Fremder trat ... in die Gaststube ... „Hallo, Wirtschaft", sagte er (Augustin, Kopf 364); ⟨Abl.:⟩ **wirtschaften** [...tn̩] ⟨sw. V.; hat⟩ [mhd., ahd. wirtschaften]: **1. a)** *in einem bestimmten wirtschaftlichen Bereich die zur Verfügung stehenden Mittel möglichst rational verwenden:* gut, schlecht, mit Gewinn, aus dem vollen, ins Blaue w.; sie versteht zu w.; wenn weiter so gewirtschaftet wird wie bisher, dann ...; sie muß sehr genau w., um mit dem Geld auszukommen; wir müssen mit den Vorräten sparsam w.; und bei ihm zu Hause wirtschafteten die Frau *(führte sie die Landwirtschaft)* mit kriegsgefangenen Russen und Polen (Plievier, Stalingrad 79); **b)** *etw. durch Wirtschaften (1 a) in einen bestimmten Zustand bringen:* eine Firma konkursreif, in den Ruin w.; er hat den Hof zugrunde gewirtschaftet. **2.** *sich im Haushalt, im Haus o. ä. betätigen, dort mit einer Arbeit beschäftigt sein:* in der Küche, im Keller, auf dem Boden w.; Die Köchin wirtschaftete in großem Eifer (Musil, Mann 1026); seine Frau ging wirtschaftend hin und her; ⟨Abl.:⟩ **Wirtschafter,** der; -s, -: **1.** (Wirtsch.) *Unternehmer; leitende Persönlichkeit im Bereich der Wirtschaft* (1): Die Regierungsmethoden ... verlangen eine ... enge Zusammenarbeit von Behörden und -n (Rittershausen, Wirtschaft 58). **2.** *Angestellter, der einen landwirtschaftlichen Betrieb führt* (Berufsbez.). **3.** (Jargon) *männliche Person, die die Aufsicht über die Prostituierten in einem Bordell führt:* Der W. des Hauses war aufmerksam geworden, als die Frau längere Zeit nicht wieder im Kontakthof erschienen war

(MM 2. 1. 73, 13); **Wirtschafterin,** die; -, -nen: svw. ↑Haushälterin; **Wirtschaftler,** der; -s, -: **1.** kurz für ↑Wirtschaftswissenschaftler. **2.** svw. ↑Wirtschafter (1); **wirtschaftlich** ⟨Adj.⟩: **1.** ⟨o. Steig.; nicht präd.⟩ **a)** *die Wirtschaft (1) betreffend:* die -en Verhältnisse eines Landes; -e Interessen, Fragen, Probleme, Maßnahmen, Erfolge; der -e Aufbau, Aufschwung eines Landes; sich bei etw. nur von -en Erwägungen leiten lassen; **b)** *geldlich, finanziell:* sich in einer -en Notlage befinden; w. *(in finanzieller Hinsicht)* von jmdm. abhängig sein; es geht dieser Schicht jetzt w. weitaus besser. **2. a)** *gut wirtschaften könnend; sparsam mit etw. umgehend:* eine -e Hausfrau; die Mittel für den Straßenbau sind so w. *(ökonomisch)* wie möglich auszugeben; **b)** *dem Prinzip der Wirtschaftlichkeit entsprechend:* ein -es Auto; diese Aufwendungen sind nicht w.; man kann Flüssigprodukte auf der Basis von Steinkohle w. *(rentabel)* erzeugen; ⟨Abl.:⟩ **Wirtschaftlichkeit,** die; - *: Erzielung eines möglichst großen wirtschaftlichen* (1 b) *Erfolges mit den gegebenen Mitteln; Rentabilität:* die W. eines Betriebes, der Forstwirtschaft, der Bundesbahn.
wirtschafts-, Wirtschafts-: **abkommen,** das: *gegenseitiges staatliches Abkommen über wirtschaftliche Beziehungen;* ~**aufschwung,** der; ~**ausschuß,** der: *Ausschuß* (2), *der wirtschaftliche Angelegenheiten berät;* ~**berater,** der: *Berater in wirtschaftlichen Fragen;* ~**beziehungen** ⟨Pl.⟩: *wirtschaftliche Beziehungen [zwischen Staaten];* ~**block,** der ⟨Pl. ...blöcke, selten: ...blocks⟩: vgl. Block (4 b); ~**blockade,** die; ~**boykott,** der; ~**buch,** das: *Buch, in das die Einnahmen u. Ausgaben im Zusammenhang mit der Haushaltsführung eingetragen werden;* ~**delikt,** das: svw. ↑~straftat; ~**einheit,** die: *in sich geschlossenes wirtschaftliches Gebilde in Form von Haushalt, Unternehmen, Körperschaft;* ~**embargo,** das: *die Wirtschaft* (1) *betreffendes Embargo;* ~**experte,** der; ~**flüchtling,** der: *Flüchtling, der nicht aus politischen, sondern aus wirtschaftlichen Gründen sein Land verläßt:* die Attraktivität der Bundesrepublik auf -e (Spiegel 23, 1980, 18); ~**form,** die: **a)** *Form der Wirtschaft* (1): die kapitalistische, sozialistische W.; **b)** *Form der Wirtschaft* (5 a): ... daß Forstwirtschaft diejenige ... W. ist, die am meisten Geduld erfordert (Mantel, Wald 73); ~**fragen** ⟨Pl.⟩: *wirtschaftliche Fragen* (2); ~**führer,** der: *leitende Persönlichkeit im Bereich der Wirtschaft* (1); ~**führung,** die: die W. eines Betriebs, Unternehmens, Staates; ~**funktionär,** der: *Funktionär in einer Planwirtschaft;* ~**gebäude,** das ⟨meist Pl.⟩: *zu einem Kloster, Schloß, Gut gehörendes Gebäude als Küche, Stall, Scheune, Brauhaus, Schmiede o. ä. (in der Nähe des Wohngebäudes);* ~**gebiet,** das: *Gebiet einer einheitlichen Wirtschaft* (1): sich zu einem gemeinsamen W. zusammenschließen; ~**geld,** das: *Haushaltsgeld;* ~**gemeinschaft,** die: *Gemeinschaft, Zusammenschluß von Wirtschaftsgebieten:* diese (= lateinamerikanischen) Länder sollten ... eine W. bilden (Welt 19. 8. 65, 9); ~**geographie,** die ⟨o. Pl.⟩: *Teilgebiet der Geographie, dessen Forschungsgegenstand die von der Wirtschaft gestaltete Erdoberfläche ist;* ~**geschichte,** die ⟨o. Pl.⟩: *Geschichte der Wirtschaft* (1) *als Zweig der Geschichtswissenschaft;* ~**gipfel,** der: *Gipfeltreffen zur Erörterung von Wirtschaftsfragen;* ~**gut,** das ⟨meist Pl.⟩: *Gut, das der Befriedigung menschlicher Bedürfnisse dient;* ~**hilfe,** die: vgl. Militärhilfe; ~**hochschule,** die: *wissenschaftliche Hochschule zur akademischen Ausbildung in kaufmännischen Berufen;* ~**hof,** der: **1.** *Bauernhof; Gutshof.* **2.** *durch die Anordnung der Wirtschaftsgebäude gebildeter Hof* (1); ~**ingenieur,** der: *Ingenieur mit abgeschlossenem technischem u. wirtschaftswissenschaftlichem Studium; industrial engineer;* ~**integration,** die: *wirtschaftliche Integration;* ~**jahr,** das: svw. ↑Geschäftsjahr; ~**kapitän,** der (emotional): *Großunternehmer;* ~**schaftsführer,** der; ~**kraft,** die ⟨o. Pl.⟩: vgl. Finanzkraft; ~**krieg,** der: *wirtschaftliche [u. militärische] Kampfmaßnahmen gegen die Wirtschaft eines anderen Staates; Handelskrieg;* ~**kriminalität,** die: *Kriminalität im Wirtschaftsleben;* ~**krise,** die: *Umschwung der Hochkonjunktur in eine Phase wirtschaftlicher Zusammenbrüche;* ~**lage,** die: eine [anhaltende] gute, schlechte W.; ~**leben,** das ⟨o. Pl.⟩: *wirtschaftliches Geschehen in einem bestimmten geographischen Bereich;* ~**lehrgang,** die: *Wirtschaftswissenschaften [als Lehrfach];* ~**lenkung,** die; ~**minister,** der: vgl. Finanzminister; ~**ministerium,** das; ~**ordnung,** die: *Art, in der die Wirtschaft* (1) *eines Landes aufgebaut ist:* die kapitalistische, sozialistische W.; ~**partner,** der: *Partner in Wirtschaftsbeziehungen;* ~**plan,** der: *für einen bestimmten Zeit-*

raum aufgestellter wirtschaftlicher Plan; ~**planung,** die: Mit dem Jahre 1948 begann die zentrale W. (Fraenkel, Staat 351); ~**politik,** die: *Gesamtheit der Maßnahmen zur Gestaltung der Wirtschaft (1), dazu:* ~**politisch** ⟨Adj.; o. Steig.; nicht präd.⟩: *die Wirtschaftspolitik betreffend;* ~**potential,** das: *das amerikanische W.;* ~**praxis,** die: *wirtschaftliche Praxis (1 a):* die sowjetische W. zeigt, daß ...; ~**presse,** die ⟨o. Pl.⟩: *wirtschaftliche Fachzeitschriften u. andere Organe im Hinblick auf ihren Wirtschaftsteil;* ~**prognose,** die: *wirtschaftliche Prognose:* optimistische -n; ~**prüfer,** der: *öffentlich bestellter u. vereidigter Prüfer von Jahresabschlüssen wirtschaftlicher Unternehmen* (Berufsbez.); ~**prüfung,** die: *Prüfung des Jahresabschlusses eines wirtschaftlichen Unternehmens;* ~**rat,** der: *aus Vertretern von Arbeitnehmern u. Arbeitgebern bestehendes Gremium mit beratender Funktion gegenüber dem Parlament, der Regierung;* ~**raum,** der: **1.** ⟨meist Pl.⟩ vgl. ~gebäude. **2.** *großes Wirtschaftsgebiet;* ~**recht,** das ⟨o. Pl.⟩: *Recht (1 a) für den Bereich der Wirtschaft;* ~**sabotage,** die: vgl. ~spionage; ~**sektor,** der: *wirtschaftlicher Sektor:* Kohle und Stahl als wichtiger W.; ~**spionage,** die: *Spionage im Bereich der Wirtschaft (1);* ~**strafrecht,** das ⟨o. Pl.⟩: vgl. ~recht; ~**straftat,** die: *Straftat im Bereich der Wirtschaft (1);* ~**system,** das: *wirtschaftliches System, Form des Wirtschaftslebens in einer Epoche, Kultur;* ~**teil,** der: *wirtschaftlicher Themen o. ä. gewidmeter Teil einer Zeitung;* ~**territorium,** das: svw. ↑~gebiet; ~**theoretisch** ⟨Adj.; o. Steig.; nicht präd.⟩: *die Wirtschaftstheorie betreffend;* ~**theorie,** die: *Theorie von den wirtschaftlichen Prozessen;* ~**trakt,** der: vgl. ~gebäude; ~**treibende,** der u. die; -n, -n ⟨Dekl. ↑Abgeordnete⟩ (österr.): *Gewerbetreibende;* ~**union,** die: *enge Wirtschaftsgemeinschaft;* ~**unternehmen,** das; *enge Wirtschaftsgemeinschaft;* ~**verband,** der: *Interessenverband von Unternehmern eines Wirtschaftszweiges;* ~**verbindung,** die ⟨meist Pl.⟩: vgl. ~beziehungen; ~**verbrechen,** das: svw. ↑~straftat; ~**verfassung,** die: *das Wirtschaftsleben regelnde rechtliche Normen;* ~**vergehen,** das: svw. ↑~straftat; ~**wachstum,** das; ~**wissenschaft,** die ⟨meist Pl.⟩: *Wissenschaft, die sich (als Betriebs-, Volkswirtschaftslehre, Finanzwissenschaft) mit der Wirtschaft (1) beschäftigt, dazu:* ~**wissenschaftler,** der: *Wissenschaftler auf dem Gebiet der Wirtschaftswissenschaft[en],* ~**wissenschaftlich** ⟨Adj.; o. Steig.; nicht präd.⟩: *die Wirtschaftswissenschaft[en] betreffend;* ~**wunder,** das (ugs.): *überraschender wirtschaftlicher Aufschwung:* das deutsche W.; ... wird auch Ägypten sein W. haben (Capital 2, 1980, 150); ~**zeitung,** die: svw. ↑Handelszeitung; ~**zweig,** der: *Gesamtheit der Betriebe, die auf Grund ihrer Produktion zu einem bestimmten wirtschaftlichen Bereich gehören; Branche* (a).

Wirz [vɪrts], der; -es, -e (schweiz.): *Wirsing.*

Wisch [vɪʃ], der; -[e]s, -e [mhd. wisch, ahd. -wisc, urspr. = zusammengedrehtes Bündel]: **1.** (salopp abwertend) *[wertloses] Schriftstück:* gib den W. her!; deinen W. unterschreibe ich nicht. **2.** (veraltet) *kleines Bündel [Stroh]:* ein W. Stroh.

wisch-, Wisch-: ~**fest** ⟨Adj.⟩: *so beschaffen, daß der betreffende Auftrag (z. B. Farbe, Schrift) nicht verwischt:* einen Dia-Rahmen w. beschriften; ~**lappen,** der: **a)** svw. ↑~tuch (b); **b)** (landsch.): *Aufwischlappen;* ~**tuch,** das ⟨Pl. -tücher⟩: **a)** *Tuch zum Abwischen von Möbeln o. ä.;* **b)** (landsch.) *Aufwischlappen.*

wischen ['vɪʃn] ⟨sw. V.⟩ [mhd. wischen = wischen; sich schnell bewegen, bes. mit der Hand leicht reibend über eine Oberfläche hin machen ⟨hat⟩: mit der Hand über den Tisch w.; er wischte sich mit dem Ärmel über die Stirn; du sollst nicht immer in den Augen w.; ***jmdm. eine w.** (ugs.; *jmdm. eine Ohrfeige geben).* **2.** ⟨hat⟩ **a)** *durch Wischen (1) entfernen, von einer Stelle weg an eine andere Stelle bewegen:* den Staub von der Glasplatte w.; jmdm., sich [mit einem Tuch] den Schweiß von der Stirn w.; sich den Schlaf aus den Augen w.; ... wischte sie mit den Schößen (= des Mantels) einem Herrn die Zeitung von den Knien (Johnson, Achim 228); Staub w. *(durch Wischen beseitigen);* **b)** *durch Wischen (1) von etw. befreien, säubern:* sich [mit der Serviette] den Mund, das Kinn w.; sich die Stirn w.; sie wischte sich verstohlen die Augen [um ihre Tränen zu verbergen]; **c)** (landsch.) *mit einem [feuchten] Tuch säubern:* den Fußboden, die Treppe w. *(aufwischen).* **3.** *sich schnell, leise u. unauffällig, aber mit einem gewissen Geräusch irgendwohin bewegen* ⟨ist⟩: eine

Katze wischte um die Ecke; Kradräder wischten durch Pfützen (Degenhardt, Zündschnüre 191); ⟨Abl.:⟩ **Wischer,** der; -s, -: **1.** kurz für ↑Scheibenwischer. **2.** kurz für ↑Tintenwischer. **3.** (Graphik) *an beiden Enden zugespitztes Gerät aus weichem, gerolltem Leder, Zellstoff o. ä., mit dem man Kreide, Rötel o. ä. verwischt, um weiche Töne zu erzielen.* **4. a)** (Soldatenspr.) *Streifschuß;* **b)** (ugs.) *leichte Verletzung; Schramme.* **5.** (landsch.) *Tadel, Verweis, Rüffel;* ⟨Zus. zu 1:⟩ **Wjscherarm,** der: *Arm (2), an dem der Scheibenwischer befestigt ist;* **Wjscherblatt,** das: *Schiene mit Gummieinlage am Scheibenwischer.*

Wischiwaschi [vɪʃi'vaʃi], das; -s [wohl zu ↑Wisch (1) u. veraltet waschen = schwatzen, vgl. Gewäsch] (salopp abwertend): *unklares, verschwommenes Gerede; unpräzise Äußerung, Darstellung:* politisches, ideologisches W.

Wisent ['vi:zɛnt], das; -s, -e [mhd. wisent, ahd. wisant]: *(dem Bison eng verwandtes) großes, dunkelbraunes Rind mit wollig behaartem Kopf u. Vorderkörper und kurzen, nach oben gebogenen Hörnern, das heute nur noch in Tiergärten u. Reservaten vorkommt.*

Wismut ['vɪsmu:t], (chem. fachspr. auch:) Bismut[um] ['bɪs...], das; -[e]s [spätmhd. wismät, H. u.]: *rötlichweißes, glänzendes Schwermetall; chemischer Grundstoff;* Zeichen: Bi (↑Bismutum).

wispeln ['vɪspln] ⟨sw. V.; hat⟩ [mhd. wispeln, lautm.] (landsch.): *wispern;* **wispern, wispern** ['vɪspɐn] ⟨sw. V.; hat⟩ [lautm.]: **a)** *[hastig] flüstern* (a): die Kinder wisperten [zusammen, miteinander]; wispernde Stimmen; Ü das wispernde Gras Suleykens (S. Lenz, Suleyken 94); **b)** *[hastig] flüstern* (b): „Er kommt!" wisperten sie; jmdm. etw. ins Ohr w.

wiß-, Wiß-: ~**begier,** ~**begierde,** die: *Begierde, Verlangen, etw. zu wissen, zu erfahren:* kindliche Wißbegierde; sie war von Wißbegier besessen; ~**begierig** ⟨Adj.⟩: *voller Wißbegierde; begierig, etw. zu wissen, zu erfahren:* die Kinder sind äußerst w.

wissen ['vɪsn] ⟨unr. V.; hat⟩ [mhd. wiʒʒen, ahd. wiʒʒan, eigtl. = gesehen haben]: **1.** *durch eigene Erfahrung od. Mitteilung von außen Kenntnis von etw., jmdm. haben, so daß man zuverlässige Aussagen machen, die betreffende Sache wiedergeben kann:* etw. [ganz] genau, sicher, mit Sicherheit, bestimmt, nur ungefähr, im voraus, in allen Einzelheiten w.; den Weg, die Lösung, ein Mittel gegen etw., jmds. Namen, Adresse w.; etw. aus jmds. eigenem Munde, aus zuverlässiger Quelle w.; weißt du schon das Neu[e]ste?; das Schlimmste, (iron.:) Beste, Schönste weißt du noch gar nicht; nichts von einer Sache w.; das hätte ich w. sollen, müssen; wenn ich das gewußt hätte ...; woher soll ich das w.?; in diesem/für diesen Beruf muß man viel w.; soviel ich weiß, ist er verreist; er weiß alles, wenig, [rein] gar nichts; wenn ich nur wüßte, ob ...; ich weiß [mir] keinen anderen Rat, kein größeres Vergnügen, als ...; jmdn. etw. w. lassen *(jmdn. von etwas benachrichtigen);* ich weiß ein gutes Lokal, einen guten Schneider *(ich weiß, wo es ein gutes Lokal, einen guten Schneider gibt);* er weiß es nicht anders *(er hat es in seinem Leben nicht anders gelernt);* was weiß denn der überhaupt? *(er hat doch gar keine Kenntnis von diesen Dingen!);* ich weiß, ich weiß *(auf Grund meiner Kenntnis, Erfahrungen bleibe ich bei meinem Standpunkt);* ich weiß, daß ich nichts weiß *(nach einer Stelle in Platons Verteidigungsrede des Sokrates);* er weiß immer alles besser (iron.; *er hat immer noch überflüssige Ratschläge zu erteilen);* er weiß, was er will *(er geht mit festem Willen auf sein Ziel zu);* ihr wißt [auch] nicht, was ihr wollt *(bald entscheidet ihr euch für dies, bald für jenes);* du mußt w. *(dir im klaren darüber sein),* was du zu tun hast; ich weiß nicht *(bin unsicher, unentschlossen hinsichtlich dessen),* was ich tun soll; ich weiß, wovon ich rede *(ich kann mich bei dem, was ich sage, auf Tatsachen o. ä. stützen);* ich wüßte nicht *(mir ist nicht im entferntesten bekannt),* daß ...; ich möchte nicht w., wieviel Geld das alles gekostet hat *(das war alles sicher sehr teuer u. als Ausgabe kaum zu verantworten);* vielleicht ist er schon wieder geschieden, was weiß ich (ugs.; *ich weiß es nicht, u. es interessiert mich auch nicht);* weißt du [was] *(ich schlage vor),* wir fahren einfach dorthin; im Augenblick herrscht Ruhe, aber man kann nie w. (ugs.; *man kann nichts voraussagen u. muß daher vorsichtig sein);* (ugs.:) bei dem weiß man nie ...; wer weiß, ob wir uns wiedersehen *(vielleicht sehen wir uns nicht wieder);* er wollte w. *(er wußte angeblich, er sagte),* daß die Entscheidung

bereits gefallen sei; nicht, daß ich [etwas davon] wüßte *(davon ist mir nichts bekannt);* mit einem wissenden *(gewisse Kenntnis ausdrückenden)* Lächeln, Blick; gewußt, wie! (ugs.; *man muß nur wissen, wie man's macht);* Spr was ich nicht weiß, macht mich nicht heiß *(wenn man von unangenehmen, unerfreulichen Dingen nichts erfährt, braucht man sich wenigstens nicht darüber aufzuregen);* *von jmdm., etw. nichts [mehr] w. wollen *(an jmdm., etwas kein Interesse [mehr] haben);* sich ⟨Dativ⟩ mit etw. viel w. (geh., *sich auf etw. etwas einbilden, auf etw. stolz sein*); es w. wollen (ugs.; *energisch eine Entscheidung darüber herbeiführen, ob man sich in einer Situation behaupten kann, ob man zum Zuge kommt, siegen wird o. ä.; bei etw. seine Fähigkeiten energisch unter Beweis stellen wollen):* Ein verwegener Fahrer, der es heute w. will (Borell, Romeo 219). **2.** *über etw. unterrichtet sein; sich einer Sache in ihrer Bedeutung, Tragweite, Auswirkung bewußt sein:* von jmds. Schwierigkeiten, Nöten w.; Wir wissen um die sehr große Bedeutung der Erfassung von Sekundärrohstoffen (Freiheit 21. 6. 78, 5). **3.** (geh.) *davon Kenntnis haben, sicher sein, daß sich jmd., etw. in einem bestimmten Zustand, an einem bestimmten Ort o. ä. befindet, in bestimmter Weise behandelt wird:* jmdn. im Dienst, zu Hause w.; Haus und Garten in guter Obhut w.; sich in Sicherheit, geborgen, krank w.; seine Kinder bei jmdm. in guten Händen w.; er wollte diese Äußerung nur so verstanden w., daß ... **4.** ⟨mit Inf. mit *zu*⟩ *in der Lage sein, etw. zu tun:* sich zu benehmen, zu behaupten w.; etw. zu schätzen w.; sich zu helfen w.; nicht viel, nichts mit jmdm. anzufangen w.; sie weiß etwas aus sich, aus der Sache zu machen; er wußte zu berichten *(konnte berichten, berichtete),* wie groß die Unruhe im Volk sei. **5.** (ugs.) in bestimmten Verbindungen als verstärkende, floskelhafte Einschübe: so tun, als ob die Angelegenheit wer weiß wie *(als ob sie äußerst)* wichtig sei; dies und noch wer weiß was alles *(u. noch alles mögliche)* hat er erzählt; dies und ich weiß nicht was noch alles; ⟨subst.:⟩ Wissen [-], das; -s [mhd. wiᴣᴣen: **a)** *Gesamtheit der Kenntnise, die jmd. [auf einem bestimmten Gebiet]* hat: ein umfangreiches, umfassendes, gründliches, gesichertes W.; jmds. theoretisches, praktisches, politisches W.; das menschliche W.; ein großes W. haben, besitzen; er mußte unbedingt sein W. anbringen; Spr W. ist Macht (nach einer Stelle in den engl. Philosophen Francis Bacon, 1561–1626); **b)** *Kenntnis, das Wissen* (1) *von etw.:* ein unausgesprochenes, wortloses, untrügliches W.; ein W. um den Wert der Dinge; woher hast du denn dein W.?; meines -s *(soviel ich weiß);* Abk.: m. W.) ist er vereist; etw. um diese Dinge; jmdn. mit W. *(während man sich seines Handelns voll bewußt ist)* benachteiligen; etw. nach bestem W. und Gewissen tun; das geschah ohne mein W.; wider besseres/(seltener:) gegen [sein] besseres W. *(obwohl man weiß, daß es falsch ist)* tun.

wissens-, Wissens-: ~**bereich,** der; ~**drang,** der ⟨o. Pl.⟩: *Drang nach Wissen;* ~**durst,** der: svw. ↑~drang: seinen W. befriedigen, stillen, dazu: ~**durstig** ⟨Adj.⟩: *von Wissensdurst erfüllt;* ~**frage,** die: *Frage, deren Beantwortung reines Wissen erfordert;* ~**gebiet,** das: *Gebiet menschlichen Wissens, auf dem wissenschaftliche Erkenntnisse vorliegen;* ~**gut,** das ⟨o. Pl.⟩: *zur Verfügung stehendes Wissen [eines bestimmten Wissensgebietes];* ~**lücke,** die: svw. ↑Bildungslücke; ~**schatz,** der ⟨o. Pl.⟩: *im Laufe der Zeit erworbenes, aufgehäuftes Wissen;* ~**stand,** der ⟨Pl. ungebr.⟩: *(zu einem bestimmten Zeitpunkt erreichter)* Stand des Wissens; ~**stoff,** der ⟨o. Pl.⟩: *zu verarbeitendes Wissen [auf einem Gebiet]:* ein stets ansteigender W. [in den Naturwissenschaften]; ~**vermittlung,** die; ~**wert** ⟨Adj.; nicht adv.⟩: *von solchem Interesse, daß man die betreffende Sache wissen sollte:* -e Tatsachen; ⟨subst.:⟩ jmdm. alles Wissenswerte für die Einrichtung erklären; das Buch enthält viel Wissenswertes; ~**zweig,** der: svw. ~bereich.

Wissenschaft, die; -, -en [(früh)nhd. für lat. scientia; mhd. wiᴣᴣen[t]schaft = (Vor)wissen; Genehmigung]: **1.** *Wissen hervorbringende forschende Tätigkeit in einem bestimmten Bereich:* reine, angewandte W.; die mathematische, politische, ärztliche W.; die W. der Medizin, von den Fischen; exakte -en *(Wissenschaften, deren Ergebnisse auf mathematischen Beweisen, genauen Messungen beruhen, z. B.* Mathematik, Physik); die W. hat *(die Wissenschaftler haben)* herausgekriegt, daß ...; die W. fördern; die W. dienen;

Alles atmet den Geist hoher W. *(Wissenschaftlichkeit;* Tucholsky, Zwischen 123); er ist in der W. *(im Bereich der Wissenschaft)* tätig; Vertreter von Kunst und W.; Ü Fährtenlesen – eine W. für sich *(das ist so kompliziert, daß man dazu über besondere Kenntnisse verfügen muß;* Gut wohnen 2, 1976, 27). **2.** *jmds. Wissen in einer bestimmten Angelegenheit o. ä.:* ... hatte die Tante sich ... bereit gefunden, mit ihrer W. herauszukommen (Baum, Bali 107); ⟨Abl.:⟩ **Wissenschafter,** der; -s, - (österr., schweiz., sonst veraltet): *Wissenschaftler;* **Wissenschafterin,** die, -, -nen (österr., schweiz.): w. Form zu ↑Wissenschafter; **Wissenschaftler,** der; -s, -: *jmd., der über eine abgeschlossene Hochschulbildung verfügt u. im Bereich der Wissenschaft tätig ist:* ein bedeutender, namhafter W.; **Wissenschaftlerin,** die; -, -nen: w. Form zu ↑Wissenschaftler; **wissenschaftlich** ⟨Adj.; o. Steig.⟩: *die Wissenschaft betreffend, dazu gehörend, darauf beruhend:* eine -e Arbeit, Abhandlung; -e Methoden, Erkenntnisse, Ergebnisse, Bücher; -e Literatur; der -e Nachwuchs; eine -e *(mit bestimmten wissenschaftlichen Arbeiten beauftragte)* Hilfskraft; ein -er *(aus Wissenschaftlern bestehender)* [Bei]rat; der Zweck dieses Tests war rein w.; w. arbeiten, tätig sein; etw. [streng] w. untersuchen; diese Theorie ist w. nicht haltbar; dies ist w. erwiesen; ⟨Abl.:⟩ **Wissenschaftlichkeit,** die; -: *das Wissenschaftlichsein; den Prinzipien der Wissenschaft entsprechende Art.* **wissenschafts-, Wissenschafts-:** ~**begriff,** der; ~**betrieb,** der ⟨o. Pl.⟩ (ugs.): *Tätigkeiten u. Abläufe in einem wissenschaftlichen Bereich:* der deutsche, medizinische W.; ~**geschichte,** die: *Geschichte (1 a) der Wissenschaften, ihrer Theorien, Methoden u. Verfahren,* dazu: ~**geschichtlich** ⟨Adj.; o. Steig.; nicht präd.⟩; ~**glaube,** der: *[allzu] großes Vertrauen in die Wissenschaft,* dazu: ~**gläubig** ⟨Adj.⟩: *[allzu] großes Vertrauen in die Wissenschaft setzend,* ~**gläubigkeit,** die; ~**journalismus,** der: *Bereich des Journalismus, in dem [natur]wissenschaftliche Themen dargestellt werden;* ~**journalist,** der: *Journalist mit entsprechender wissenschaftlicher Ausbildung, der [natur]wissenschaftliche Themen behandelt;* ~**theorie,** die ⟨o. Pl.⟩: *Teilgebiet der Philosophie, in dem die Voraussetzungen, Methoden, Strukturen, Ziele u. Auswirkungen von Wissenschaft untersucht werden;* ~**zweig,** der: *Teilgebiet einer Wissenschaft; Disziplin (2).*

wissentlich ['vɪsn̩tlɪç] ⟨Adj.; o. Steig.; nicht präd.⟩ [mhd. wiᴣᴣen[t]lich]: *in vollem Bewußtsein der negativen Auswirkung [handelnd, geschehend]:* eine -e Kränkung; in sein Unglück rennen.

wist [vɪst] ⟨Interj.⟩ [zu ahd. winistar = links]: svw. ↑hüst.

Witfrau ['vɪt-], die; -, -en (schweiz., landsch., sonst veraltet): Witwe; **Witib, Witib,** (österr.⟩ Wittib ['vɪtɪp], die; -, -e [spätmhd. wit(t)ib](veraltet): Witwe; **Witmann** ['vɪt-], der; -[e]s, ...männer (veraltet, noch landsch.): Witwer.

witschen ['vɪtʃn̩] sw. V.; ist⟩ [laut u. bewegungsnachahmend] (ugs.): *schlüpfen* (1 a): ... ist Peter ... in Ihr Schlafzimmer gewitscht (Schnurre, Ich 127).

wittern ['vɪtɐn] ⟨sw. V.; hat⟩ [mhd. witeren, zu ↑Wetter]: **1.** (Jägerspr.) **a)** *durch den Geruchssinn etw. aufzuspüren od. wahrzunehmen suchen:* das Reh, der Luchs wittert; Ü General Stumm ... hatte mißtrauisch witternd die Luft geprüft (Musil, Mann 930); **b)** *etw. durch den Luftzug mit dem Geruchssinn wahrnehmen:* der Hund wittert Wild, eine Spur; das Pferd sie schnellert, als es den Stall witterte. **2.** *mit feinem Gefühl etw., was einen angeht, ahnen:* Unrat, Unheil, ein Geschäft, eine Möglichkeit, Gefahr, Sensation w.; er wittert sofort Verrat; in jmdm. einen neuen Kunden, den kommenden Politiker, seinen Feind w.; wir wittern sofort, daß man hier geneppt wird; ⟨Abl.:⟩ **Witterung,** die; -, -en: **1.** *Wetter während eines bestimmten Zeitraums (von einigen Tagen bis zu ganzen Jahreszeiten):* eine kühle, warme, feuchte, naßkalte, wechselnde W.; den W. ausgesetzt sein; allen Unbilden der W. trotzen; die Aussaat hängt von der W. ab. **2.** (Jägerspr.) **a)** *(von Tieren) Geruchssinn:* das Tier, der Hund hat eine feine W.; **b)** *durch den Luftzug mit dem Geruchssinn wahrgenommener spezieller Geruch:* die W. aufnehmen; dem Hund W. geben; wie ein Hund, die W. nimmt (Kirst, 08/15, 863); Es roch ... nach der herben, scharfen W. des Schilfes (Schröder, Wanderer 104); Ü ... nahm er von diesem Frieden W. *(spürte, empfand er ihn;* Musil, Mann 648); er bekam W. in seiner Fürsorge *(wurde ihrer gewahr).* **3.** ⟨Pl. ungebr.⟩ **a)** *Ahnungsvermögen, feiner Spürsinn für etw.:* eine sichere für die Zukunft, für Stimmungsumschwünge; eine sichere

W. für etw. besitzen; **b)** *das Wittern* (2): die W. naher Gefahr.
witterungs-, Witterungs-: ~**bedingt** ⟨Adj.; o. Steig.⟩: *durch die Witterung* (1) *bedingt:* -e Schäden, Krankheiten; ~**beständig** ⟨Adj.; nicht adv.⟩: *unempfindlich gegenüber Witterungseinflüssen:* die Ziegel sind nicht genügend w.; ~**einfluß,** der ⟨meist Pl.⟩; ~**umschlag,** der; ~**verhältnisse** ⟨Pl.⟩: [un]günstige W.
Wittib: ↑Witib; **Wittiber,** der; -s, - (österr.): *Witwer.*
Wittling ['vɪtlɪŋ], der; -s, -e [aus dem Niederd., eigtl. = Weißling]: *im Nordatlantik u. in der westlichen Ostsee vorkommender, mittelgroßer, grünlich silberglänzender, auf dem Rücken bräunlicher Fisch; Weißling* (3); Merlan.
Wittum ['vɪtuːm], das; -[e]s, Wittümer [...tyːmɐ; mhd. wideme, ahd. widimo]: **1.** *(im germanischen Recht) Vermögensleistung des Bräutigams an die Braut bei der Eheschließung [bestimmt auch im Todesfall des Mannes als Versorgung der Witwe].* **2.** (kath. Kirche landsch.) *mit einem Kirchenamt verbundenes, zum Unterhalt des Amtsinhabers bestimmtes Vermögen.*
Witwe ['vɪtvə], die; -, -n [mhd. witewe, ahd. wituwa, eigtl. wohl = die (ihres Mannes) Beraubte]: *Frau, deren Ehemann gestorben ist* (Abk.: Wwe.): früh W. werden; als zwiefache W. *(zweimal Verwitwete;* Bergengruen, Rittmeisterin 71); Auguste Quiex, ... W. nach (österr.; *von, des)* Leopold Quiex (Presse 9. 7. 69, 5); *****grüne** W. (ugs. scherzh.; *sich tagsüber in ihrer Wohnung am Stadtrand od. im Grünen auf Grund der beruflich bedingten Abwesenheit des Mannes [u. durch das Fehlen nachbarlicher Kontakte] allein fühlende Ehefrau).*
Witwen-: ~**ball,** der (ugs. veraltend): *von Damen ohne Herrenbegleitung besuchte Tanzveranstaltung;* ~**blume,** die: svw. ↑Knautie; ~**geld,** das: *Geldbetrag, den die Witwe eines Beamten monatlich erhält;* ~**rente,** die: *Rente* (a) *für eine Witwe;* ~**schleier,** der: *Trauerschleier einer Witwe;* ~**stand,** der ⟨o. Pl.⟩: vgl. Ehestand; ~**tröster,** der (ugs. scherzh.): *jmd., der sexuelle Kontakte zu Witwen hat;* ~**verbrennung,** die (bes. früher): *hinduistischer Brauch, nach dem sich eine Witwe zusammen mit der Leiche des verstorbenen Ehemannes verbrennen läßt.*
Witwenschaft, die; -: *Zustand des Witweseins, in den eine Frau durch den Tod ihres Ehemannes versetzt wird;* **Witwentum,** das; -s [mhd. witewentuom]: *das Witwesein; das Leben als Witwe;* **Witwer** ['vɪtvɐ], der; -s, - [mhd. witewære, zu: witewe, ↑Witwe]: vgl. Witwe; Abk.: Wwr.; ⟨Abl.:⟩ **Witwerschaft,** die; -: vgl. Witwenschaft; ⟨Zus.:⟩ **Witwerstand,** der: vgl. Witwenstand; **Witwertum,** das; -s: vgl. Witwentum. Witwentum.
Witz [vɪts], der; -es, -e [mhd. witz(e), ahd. wizzī, eigtl. = Wissen]: **1.** *kurze, prägnant [u. geistreich] formulierte Geschichte mit einer unerwarteten Wendung, einem überraschenden Effekt, die zum Lachen reizen soll:* ein guter, schlechter, geistreicher, alberner, platter, zweideutiger, unanständiger W.; jüdische, politische, faule, dreckige -e; -e über die Ostfriesen; dieser W. ist uralt; und was, wo ist jetzt der W. *(das eigentlich Witzige)* [dabei]?; einen W. erzählen, vom Stapel lassen; kennst du schon den neuesten W.?; sie machten ihre -e mit dem alten Lehrer *(amüsierten sich auf seine Kosten);* über diesen W. kann ich nicht lachen; Ü das ist der [ganze] W. [bei der Sache] (ugs.; *darauf allein kommt es dabei an);* der W. *(das Komische)* daran ist, daß ...; das ist [ja] gerade der W. (ugs.; *darauf kommt es gerade an);* das ist der W. *(Kern der Sache)* ist nämlich der, daß ...; das ist doch [wohl nur] ein [schlechter] W., soll wohl ein W. sein *(das kann doch nicht wahr, möglich, dein Ernst sein; das stellt eine Zumutung dar);* sein Hut war ein W. (ugs.; *ein seltsames Gebilde, das förmlich zum Lachen reizte);* dieses Urteil ist ja ein W. (ugs.; *ist in keiner Weise angemessen);* etw. geradezu als einen W. (ugs.; *als paradox)* empfinden; sich einen W. *(Spaß)* aus etw. machen; sich mit jmdm. einen W. *(Scherz)* erlauben; mach keine -e! (ugs.; *was du sagst, möchte man nicht für wahr, möglich halten);* as W. *(aus Spaß, zum Scherz)* erklärte er, daß ...; *****-e reißen** (ugs.; ↑Possen). **2.** ⟨o. Pl.⟩ **a)** *Gabe, sich geistreich, witzig, in Witzen zu äußern:* sein scharfer, beißender, angriffslustiger W. *(Spott)* macht vor nichts halt; der Redner hat viel, entschiedene W. *(Esprit);* etw. mit W. und Laune vortragen; **b)** (veraltend) *Klugheit; Findigkeit:* war ich ... am Ende meines -es, was die Ladenmiete betraf (Brecht, Mensch 43).
witz-, Witz-: ~**blatt,** das: *Zeitung[sbeilage] mit Witzen, hu-*

moristischen Zeichnungen o. ä., dazu: ~**blattfigur,** die: *Figur aus einem Witzblatt:* Ihr Chef ist doch keine W. (Kirst, 08/15, 757); ~**bold,** der: ↑Witzbold; ~**figur,** die: **a)** *in einem auftretende Figur;* **b)** (ugs. abwertend) *jmd., der nicht ernst zu nehmen ist, über den man sich lustig macht;* ~**los** ⟨Adj.; -er, -este⟩: **1.** *ohne Witz* (2 a): ein -er Bursche; in der Wortwahl ist er recht w. **2.** ⟨nicht adv.⟩ (ugs.) *sinnlos:* es ist w., mit ihm zu verhandeln; Ohne Therapie sei ein Entzug ziemlich w. (Christiane, Zoo 158); ~**seite,** die: vgl. ~blatt: die W. einer Zeitung, Zeitschrift.
Witzbold [-bɔlt], der; -[e]s, -e [2. Bestandteil das urspr. in m. Vorn. wie Balduin, Theobald verwendete, später zum leeren Suffixoid erstarrte bald, eigtl. = stolz, kühn (↑bald); vgl. Lügen-, Rauf-, Scherz-, Trunken-, Tugendbold] (ugs.): **a)** *jmd., der es liebt, Witze* (1) *zu machen:* er gilt bei ihnen als W.; **b)** (abwertend) *jmd., der sich einen Scherz mit einem anderen erlaubt:* ein W. hat den Mantel versteckt (Spoerl, Maulkorb 97); **Witzelei** [vɪtsə'lai], die; -, -en: **a)** ⟨o. Pl.⟩ *[dauerndes] Witzeln;* **b)** ⟨meist Pl.⟩ *witzige, spöttische Anspielung:* frivole, bösartige -en; **witzeln** ['vɪtsln]: **a)** *witzige Anspielungen machen; spötteln:* über jmdn., sich selber w.; **b)** *witzelnd* (a) *äußern:* „Er steht unter ständigem Mutterschutz (= Schutz durch seine Mutter)", witzeln politische Gegner (Welt 17. 5. 77, 1); **witzig** ['vɪtsɪç] ⟨Adj.⟩ [mhd. witzec, ahd. wizzig = verständig, klug]: **1.** *die Gabe besitzend, durch [scherzhafte] treffende, schlagfertige Äußerungen andere zum Lachen zu bringen; diese Gabe erkennen lassend:* ein -er Mensch; eine -e Art haben; der Redner war recht w. **2.** *lustig, spaßig [u. daher zum Lachen reizend]:* eine -e Bemerkung; -e Einfälle haben; das ist alles andere als w. *(ist ganz u. gar nicht zum Lachen);* etw. w. formulieren. **3.** *einfallsreich; Einfallsreichtum erkennen lassend:* Langweilig fanden wir ihn zwar nicht, aber seine Klamotten durften wirklich etwas -er sein (Freizeitmagazin 10, 1978, 51); ⟨Abl.:⟩ **Witzigkeit,** die; -: *witzige Art;* **Witzling** ['vɪtslɪŋ], der; -s, -e (ugs.): svw. ↑Witzbold.
wo [voː; mhd. wā, ahd. (h)wār, eigtl. = an was (für einem Ort), zu was (für einem Ort)]: **I.** ⟨Adv.⟩ **1.** ⟨interrogativ⟩ *an welchem Ort, an welcher Stelle?:* wo warst du?; wo wohnt er?; wo ist er geboren?; wo können wir uns treffen?; wo liegt das Buch?; wo gibt's denn so was! (ugs.; *wie kann man sich denn soetwas herausnehmen!);* (steht im Satzinnern od. am Satzende, wenn mit einem gewissen Nachdruck gefragt wird, um die Ortsangabe genau zu erfahren od. weil die Ortsangabe nicht verstanden worden ist:) und diese Stadt lag wo? *(wo nun lag sie?).* **2.** ⟨relativisch⟩ **a)** ⟨räumlich⟩ *an welchem Ort, an welcher Stelle:* die Stelle, wo der Unfall passiert ist; überall, wo Menschen wohnen; bleib, wo du bist!; paß auf, wo er hingeht!; wo immer er auch sein mag, ...; wo ich auch hinblickte, es wimmelte von Ameisen; ein Bier zu brauen, wo (ugs.; *bei dem)* man nach jedem Schluck ... genüßlich seufzt (MM 11. 12. 65, 40); **b)** ⟨zeitlich⟩ *zu welcher Zeit:* in dem Augenblick, zu dem Zeitpunkt ...; es kommt noch der Tag, wo er mich braucht; Ü nach 15 Jahre, wo (salopp; *als)* die starb (Bottroper Protokolle 11); **c)** ⟨in bezug auf jmdn., etw.⟩ (landsch. salopp) *der, die, das:* das ist der Mann, wo an Steuer gesessen hat; Das sind die guten Zeiten, wo er uns versprochen hat (Fallada, Jeder 47). **3.** ⟨indefinit⟩ (ugs.) *irgendwo:* Haube auf, ein bißchen wo rumgedreht, und den Motor kriegt keiner mehr an (H. Kolb, Wilzenbach 144). **II.** ⟨Konj.⟩ **1.** ⟨konditional⟩ (veraltend) *wenn:* die Konkurrenz wird uns bald einholen, wo nicht übertreffen; sie hoffen, die Arbeiten in einem Monat, wo möglich, schon in drei Wochen zu beenden. **2. a.** ⟨kausal⟩ *da, weil:* was sollt ihr verreisen, wo ihr es [doch] zu Hause wie im Urlaub habt; **b)** ⟨konzessiv⟩ *obwohl, während:* sie erklärte sich rundweg außerstande, wo sie [doch] nur keine Lust hatte; ⟨Zus.:⟩ **woanders** ['voː|andɐs] ⟨Adv.⟩: *an einem anderen Ort, an einer anderen Stelle:* er wollte es nun w. versuchen; sie wohnen inzwischen w.; sie ist mit ihren Gedanken ganz w. *(überhaupt nicht bei der Sache);* **woandershin** [vo'|andɐs-] ⟨Adv.⟩: *an einen anderen Ort, an eine andere Stelle:* w. fahren; sie schüttelte den Kopf und blickte w., ich muß noch w.
wob [voːp], **wöbe** ['vøːbə]: ↑weben.
wobbeln ['vɔbln] ⟨sw. V.; hat⟩ [engl. to wobble, eigtl. = wackeln, zittern] (Nachrichtent.): *eine stetige periodische Änderung der Frequenz eines Oszillators zwischen zwei Grenzwerten bei gleichbleibender Spannung vornehmen;*

Wọbbelsender, Wobbler ['vɔblɐ], der; -s, - [engl. wobbler] (Nachrichtent.): **1.** *Gerät zur Verursachung stetiger periodischer Schwankungen der Frequenz.* **2.** *zu Prüfzwecken dienender Sender, dessen Frequenz regelmäßig geändert werden kann.*

wobei [vo'baj] ⟨Adv.⟩ [spätmhd. wa(r)bei]: **1.** ⟨interrogativ⟩ [mit bes. Nachdruck: 'vo:baj] *bei welcher Sache?:* w. ist die Vase denn entzweigegangen? **2.** ⟨relativisch⟩ *bei welcher (gerade genannten) Sache:* sie gab mir das Buch, w. sie vermied, mich anzusehen.

Woche ['vɔxə], die; -, -n [mhd. woche, ahd. wohha, eigtl. = das Weichen, Wechseln, dann: regelmäßig wiederkehrender Zeitabschnitt]: **1.** *Zeitabschnitt von 7 Tagen (der als Kalenderwoche mit dem Montag beginnt u. mit dem Sonntag endet):* diese, die letzte, [über]nächste, vergangene, kommende W.; die dritte W. des Monats; die W. vor, nach Pfingsten; die W. ging schnell vorüber, herum; die W. verlief ruhig; -n und Monate vergingen; das Kind ist drei -n alt; nächste, in der nächsten W. bin ich verreist; drei -n [lang], vorige W. war sie krank; alle vier -n, jede vierte W. treffen sie sich; die W. über/in, während der W. (wochentags) ist sie nicht zu Hause; im Laufe der W.; Mitte, Anfang, gegen Ende der W. ist die Reparatur fertig; die Seebäder waren auf -n hinaus ausgebucht; die Arbeit muß noch in dieser W. fertig werden; heute in, vor einer W.; nach, vor drei -n; zweimal die/in der W. muß sie zur Behandlung. **2.** ⟨Pl.⟩ (ugs. veraltend) *Wochenbett:* Sie war ... eben aus den -n erstanden (*hatte das Wochenbett hinter sich;* Fussenegger, Zeit 16); in den -n sein, liegen; in die -n kommen (*niederkommen*).

wọchen-, Wọchen-: ~**bett,** das ⟨Pl. ungebr.⟩: *Zeitraum von 6 bis 8 Wochen nach der Entbindung, in dem es zur Rückbildung der durch Schwangerschaft u. Geburt am weiblichen Körper hervorgerufenen Veränderungen kommt; Puerperium:* Thiels Frau war im W. gestorben (Hauptmann, Thiel 4), dazu: ~**bettfieber,** das ⟨o. Pl.⟩: *bei Wöchnerinnen auftretende, meist vom Geschlechtsorgan ausgehende Infektionskrankheit; Puerperalfieber;* ~**blatt,** das (veraltend): *wöchentlich erscheinende Zeitschrift, Zeitung;* ~**endarrest,** der: *am Wochenende vollzogener Jugendarrest;* ~**endausflug,** der: *Ausflug über das Wochenende,* dazu: ~**endausflügler,** der; ~**endausgabe,** die: *am Wochenende erscheinende, umfangreichere Ausgabe einer Tageszeitung;* ~**endbeilage,** die: *der Wochenendausgabe einer Tageszeitung beiliegender unterhaltender Teil;* ~**ende,** das: *Sonnabend u. Sonntag (als arbeitsfreie Tage):* ein langes, verlängertes W. (*ein Wochenende mit zusätzlicher Freizeit, meist Feiertagen,* die Krankenschwester hatte alle 14 Tage ein freies W.; (als Wunsch:) [ein] schönes W.!; kein Familienleben, keine -n, keine Freizeit (Spiegel 7, 1977, 102); ~**endfahrt,** die: vgl. ~endausflug; ~**endgrundstück,** das: vgl. ~endhaus; ~**endhaus,** das: *vorwiegend für den Aufenthalt am Wochenende genutztes, kleines Haus auf einem Grundstück am Stadtrand od. außerhalb der Stadt;* ~**fluß,** der ⟨o. Pl.⟩ (Med.): *Absonderung aus der Gebärmutter während der ersten Tage u. Wochen nach der Entbindung; Lochien;* ~**geld,** das (veraltet): *Mutterschaftsgeld;* ~**heim,** das: *Heim, in dem Kinder die Woche über untergebracht sind;* ~**hilfe,** die (veraltet): *Mutterschaftshilfe;* ~**kalender,** der: *Kalender mit wöchentlichem Kalendarium* (2); ~**karte,** die: Monatskarte; ~**krippe,** die: vgl. ~heim; ~**lang** ⟨Adj.; o. Steig.; nicht präd.⟩: vgl. monatelang; ~**lohn,** der: *wöchentlich gezahlter Lohn;* ~**markt,** der: *regelmäßig an einem od. mehreren bestimmten Wochentagen stattfindender Markt;* ~**pflegerin,** die: *Pflegerin, die Mütter mit ihren Neugeborenen betreut* (Berufsbez.); ~**schau,** die: *nur noch selten im Beiprogramm der Filmtheater gezeigte, wöchentlich wechselnde Zusammenstellung kurzer Filme über aktuelle Ereignisse;* ~**schrift,** die (veraltend): *wöchentlich erscheinende Zeitschrift;* ~**spielplan,** der: *Spielplan für eine bestimmte Woche;* ~**station,** die: swv. ↑Wöchnerinnenstation; ~**stube,** die (veraltet): *Raum, in dem sich eine Wöchnerin aufhält;* ~**tag,** der: *Tag der Woche außer Sonntag; Werktag,* dazu: ~**tags** ⟨Adv.⟩: *an jedem Wochentag, an Wochentagen;* ~**tölpel,** der [die Krankheit dauert etwa eine Woche; das entstellt aussehende Gesicht des Erkrankten läßt ihn tölpelhaft aussehen] (südd., bes. schwäbisch): *Mumps;* ~**weise** ⟨Adv.⟩: vgl. tageweise; ~**zeitschrift,** die: vgl. ~blatt; ~**zeitung,** die: vgl. ~blatt.

wöchentlich ['vœçntlɪç] ⟨Adj.; o. Steig.; nicht präd.⟩ [mhd. wochenlich]: vgl. monatlich; -**wöchentlich** [-vœçntlɪç]: vgl. -monatlich; -**wöchig** [-vœçɪç]: vgl. -monatig; **Wöchnerin** ['vœçnərɪn], die; -, -nen [gekürzt aus älterem Sechswöchnerin]: *Frau während des Wochenbetts; Puerpera;* ⟨Zus.:⟩ **Wöchnerinnenstation,** die: *Station* (4) *für Wöchnerinnen.*

Wocken ['vɔkn̩], der; -s, - [mniederd. wockel (nordd. selten): *Spinnrocken.*

Wodka ['vɔtka], der; -s, -s [russ. wodka, eigtl. = Wässerchen, Vkl. von: woda = Wasser]: *[russischer] Korn- od. Kartoffelbranntwein:* eine Flasche, ein Glas W.; in der Bar einen (*ein Glas*) W. bestellen; bitte drei (*drei Gläser*) W.

wodran (ugs.) usw.: ↑woran usw.

Wodu ['vo:du], Voodoo, Voudou, der; - [kreol. voudou, aus dem Westafrik.]: *aus Westafrika stammender, synkretistischer, mit katholischen Elementen durchsetzter, magischreligiöser Geheimkult auf Haiti.*

wodurch [vo'dʊrç] ⟨Adv.⟩: **1.** ⟨interrogativ⟩ [mit bes. Nachdruck: 'vo:dʊrç] *durch welche Sache?:* w. ist das passiert? **2.** ⟨relativisch⟩ *durch welche gerade erwähnte Sache:* sie schlief sich erst einmal aus, w. es ihr schon besser ging;

wofern [vo'fɛrn] ⟨Konj.⟩ (veraltet): *sofern;* **wofür** [vo'fy:ɐ̯] ⟨Adv.⟩: **1.** ⟨interrogativ⟩ [mit bes. Nachdruck: 'vo:fy:ɐ̯] *für welche Sache?:* w. interessierst du dich?; w. hältst du mich? (*glaubst du etwa, daß ich das tue?*). **2.** ⟨relativisch⟩ *für welche (gerade genannte) Sache:* ohne zu wissen, w. [man kämpfen soll]; er hatte sich besondere Verdienste erworben, w. er geehrt wurde.

wog [vo:k]: ↑¹wiegen.

Woge ['vo:gə], die; -, -n [aus dem Niederd. < mniederd. wage, eigtl. = bewegtes Wasser] (geh.): *Welle:* brandende, brausende, schäumende, dunkle -n; die -n schlugen über ihm zusammen; von den -n hin und her geworfen werden; Ü die -n der Begeisterung, Erregung, des Vergnügens gingen hoch; sie schwammen auf den -n eines immer noch wachsenden Ruhms; **die -n glätten* (↑Öl 1).

wöge ['vø:gə]: ↑¹wiegen.

wogegen [vo'ge:gn̩]: **I.** ⟨Adv.⟩ **1.** ⟨interrogativ⟩ [mit bes. Nachdruck: 'vo:ge:gn̩] *gegen welche Sache?:* w. sollten wir uns wehren? **2.** ⟨relativisch⟩ **a)** *gegen welche (gerade genannte) Sache:* er bat um Aufschub, w. nichts einzuwenden war. **II.** ⟨Konj.⟩ *wohingegen:* Die Frauen ... gingen nach Hause, w. die Männer sich noch eine halbe Stunde ... im Gartenhaus aufhielten (R. Walser, Gehülfe 43).

wogen ['vo:gn̩] ⟨sw. V.; hat⟩ [zu ↑Woge] (geh.): *sich in Wogen [gleichmäßig] auf u. nieder bewegen:* das Meer wogt; die wogende See; Ü der Weizen wogt im Wind; die Menge wogte in den Straßen; mit wogendem Busen eilte sie dahin; zur Zeit wogt noch ein heftiger Kampf; es wogte in ihr vor Empörung und Scham.

Wogen- (geh.): ~**berg,** der: vgl. Wellenberg; ~**kamm,** der: vgl. Wellenkamm: die schaumbedeckten Wogenkämme (Ott, Haie 280); ~**schlag,** der ⟨o. Pl.⟩: vgl. Wellenschlag.

woher [vo'he:ɐ̯] ⟨Adv.⟩: **1.** ⟨interrogativ⟩ [mit bes. Nachdruck: 'vo:he:ɐ̯] **a)** *von welchem Ort, welcher Stelle, aus welcher Richtung o. ä.?; von wo?:* w. kommt der Lärm?; ich weiß nicht, w. es kommt; w. stammst du?; ⟨subst.:⟩ jmdn. nach dem Woher [und Wohin] fragen (geh.; nach jmds. Vorleben [u. zukünftigen Plänen] fragen); **[aber] w. denn!; ach/ja/i w.!* (ugs.; verneint mit Nachdruck eine vorangegangene Behauptung od. Frage; keineswegs; bestimmt nicht): „Hatten Sie denn Streit?" – „Aber w. denn!"; **b)** *aus welcher Quelle?; von wem, wovon (herrührend, herstammend, ausgehend o. ä.)?:* w. hast du die Information?; w. bist du so braun?; ich weiß nicht, w. er das hat. **2.** ⟨relativisch⟩ *von welchem (gerade genannten) Ort, von welcher (gerade genannten) Stelle o. ä.:* geh hin, w. du gekommen bist; der Laden, w. (*aus, von dem*) die Sachen stammen; **woherum** [vohe'rʊm] ⟨Adv.⟩: *an welcher Stelle, in welcher Richtung herum?:* w. muß man gehen, um zum Bahnhof zu kommen?; **wohin** [vo'hɪn] ⟨Adv.⟩: **1.** ⟨interrogativ⟩ [mit bes. Nachdruck: 'vo:hɪn] *an welchen Ort, in welche Richtung?:* w. gehst du?; er weiß noch nicht, w. er im Urlaub fahren wird; w. so spät?; w. damit? (ugs.; *was soll ich damit machen?, wohin soll ich das tun/stellen, legen o. ä.?*); er muß noch w. (ugs.; *hat noch irgendeine Besorgung zu machen*); auch ugs. verhüll.: *muß noch zur Toilette gehen*). **2.** ⟨relativisch⟩ *an welchen (gerade genannte) Ort; an welche (gerade genannte) Stelle:* er eilte ins Zimmer, w. ihm die anderen folgten; ihr könnt gehen, w. ihr wollt;

wohinauf [vohⁱ'nau̯f] ⟨Adv.⟩: **1.** ⟨interrogativ⟩ [mit bes. Nachdruck: 'vo:hnau̯f] *an welchen Ort o. ä. hinauf?:* w. führt der Weg? **2.** ⟨relativisch⟩ *an welchen (gerade genannten) Ort o. ä. hinauf:* die Burg, w. sie sich begeben hatten; **wohinaus** [vohⁱ'nau̯s] ⟨Adv.⟩: vgl. wohinauf; **wohindurch** [vohⁱn'durç] ⟨Adv.⟩: vgl. wohinauf; **wohinein** [vohⁱ'nai̯n] ⟨Adv.⟩: vgl. wohinauf; **wohingegen** [vohⁱn'ge:gn̩] ⟨Konj.⟩: *im Unterschied wozu; während:* er hat blondes Haar, w. seine Geschwister alle fast schwarze Haare haben; **wohinter** [vo'hⁱntɐ] ⟨Adv.⟩: vgl. woneben (1, 2 a); **wohinunter** [vohⁱ'nʊntɐ] ⟨Adv.⟩: vgl. wohinauf.

wohl [vo:l] ⟨Adv.⟩ [mhd. wol(e), ahd. wola, wela, eigtl. = gewollt, erwünscht]: **1.** (meist geh.) *in einem von keinem Unwohlsein, keiner Störung beeinträchtigten, guten körperlichen u./od. seelischen Zustand befindlich; gesund; wohlauf:* w. aussehen; sich [nicht] w. fühlen; jmdm. ist nicht w.; ist dir jetzt w.r?; so ist mir am -sten; **b)** *angenehm; behaglich:* sich in jmds. Gegenwart w. fühlen; sie haben es sich w. sein *(gutgehen)* lassen; mir ist nicht recht w. bei der Sache *(ich habe ein unangenehmes Gefühl dabei);* als Wunschformel: laß es dir w. *(gut)* ergehen!; schlaf[e] w.!; w. bekomm's!; veraltet, noch scherzh.: [ich] wünsche, w. gespeist, geruht zu haben; als Abschiedsgruß: leb[e], leben Sie w.!; * **w. oder übel** *(notgedrungen; ob man will od. nicht; nolens volens);* **c)** ⟨besser, best…⟩ *(geh.) gut, in genügender Weise:* jmdm. w. gefallen, zustatten kommen; etw. w. *(genau, sorgfältig)* überlegen, bedenken; jmdn. w. leiden mögen; er tat es, w. wissend, daß es nicht erlaubt war. **2.** ⟨o. Steig.⟩ unbetont; drückt eine Annahme des Sprechers aus; *vermutlich; wie sich annehmen läßt:* das wird w. das beste sein; er wird w. bald kommen; er wird w. so sein; die Zeit wird w. kaum reichen; „Kommst du?“ – „W. kaum!“; in Sätzen mit fragender Bedeutung: du hast w. keine Zeit?; das ist w. dein Auto?; du bist w. nicht recht bei Verstand?; ugs. als Antwort bzw. Gegenfrage auf eine Frage: was w.?; warum w.?; wie w.? **3.** ⟨o. Steig.⟩ betont; bekräftigt nachdrücklich, was von anderer Seite in Zweifel gezogen wird; *durchaus; doch:* das weiß ich [sehr] w.; ich bin mir dessen w. bewußt; ich habe sehr w. gemerkt, was hier gespielt wird. **4.** ⟨o. Steig.⟩ betont; bekräftigt in Verbindung mit „aber“ eine Aussage, in der etw. Bestimmtes eingeräumt wird; *jedoch:* hier kommen diese Tiere nicht vor, w. aber in wärmeren Ländern. **5.** ⟨o. Steig.⟩ unbetont; bezeichnet ein ungefähres, geschätztes Maß o. ä. von etw.; *etwa, ungefähr:* es waren w. 100 Menschen anwesend. **6.** ⟨o. Steig.⟩ betont od. unbetont; als Füllwort ohne eigentliche Bed.: siehst du w.!; willst du w. hören!; das kann man w. sagen; das mag w. sein. **7.** ⟨o. Steig.; geh., veraltend⟩ als Ausruf, mit dem jmd., etw. glücklich gepriesen wird; *glücklich der (die, das) …:* w. dem, der dies gesund überstanden hat; w. dem Haus, das … **8.** ⟨o. Steig.⟩ einschränkend; meist in Verbindung mit „aber“ od. „allein“; *zwar, allerdings:* er sagte w., er wolle kommen, aber ich bin nicht ganz sicher, ob er Wort hält. **9.** ⟨o. Steig.⟩ (veraltend) als bejahende Antwort auf eine Bitte, eine Bestellung o. d. einen Befehl; *gewiß; jawohl:* sehr w., mein Herr!; **Wohl** [-], das; -[e]s: *das Wohlergehen, Wohlbefinden, Zustand, in dem sich jmd. in seinen persönlichen Verhältnissen wohl fühlt:* das seelische, leibliche, geistige W.; das öffentliche, allgemeine W. *(das Wohlergehen, Glück der Menschen);* das W. ihrer Familie liegt ihr am meisten am Herzen; das W. des Staates liegt in der Hand seiner Bürger; auf jmds. W. bedacht sein; für jmds. W. *(Wohlergehen),* für das leibliche W. *(für Essen und Trinken)* der Gäste sorgen; er wirkt für das W. der Allgemeinheit; um das eigene W. besorgt sein *(aufpassen, daß man selbst nicht zu kurz kommt);* es geschieht alles nur zu eurem W. *(eurem Vorteil, Nutzen, eurem Besten);* in Trinksprüchen: Ihr, dein W.!; auf Ihr [ganz spezielles] W.!; [sehr] zum W.!; zum W.!; auf jmds. W. das Glas erheben, leeren; auf jmds. W. trinken; * **das W. und Wehe** *(das ¹Geschick);* das W. und Wehe vieler Menschen hängt von dieser Entscheidung ab.

wohl-, Wohl-: ~an [-'-] ⟨Adv.⟩ (geh., veraltend): drückt eine Aufforderung aus, alleinstehend am Anfang od. Ende einer Aussage; *nun denn; frischauf:* w., laßt uns gehen!; ~**anständig** ⟨Adj.; o. Steig.⟩ (geh.): *dem schicklichen Benehmen entsprechend; mit feinem Anstand:* die -e Gesellschaft, dazu: ~**anständigkeit,** die; -; -**auf** [-'-] ⟨Adv.⟩: **1.** (geh., veraltend) svw. ↑~an. **2.** (geh.) *bei guter Gesundheit; gesund;*

w. sein, bleiben; ~**ausgewogen** ⟨Adj.; Steig. ungebr.⟩ (geh.): *sehr gut ausgewogen,* dazu: ~**ausgewogenheit,** die (geh.); ~**bedacht** ⟨Adj.; o. Steig.⟩ (geh.): *gründlich, sorgfältig überlegt:* eine -e Handlung, ⟨subst.:⟩ ~**bedacht** nur in der Fügung *mit W.* (selten: *nach genauer, reiflicher Überlegung);* ~**befinden,** das, -s: *[gutes] körperliches, seelisches Befinden; Zustand, in dem jmd. sich wohl fühlt:* etw. ist wichtig für jmds. W.; sich nach jmds. W. *(Befinden)* erkundigen; ~**begründet** ⟨Adj.; Steig. ungebr.⟩ (geh.): vgl. ~ausgewogen: eine -e Auffassung; ~**behagen,** das: *großes Behagen:* W. empfinden, schaffen; etw. mit W. genießen, betrachten; ~**behalten** ⟨Adj.; o. Steig.; nur präd.⟩: **a)** *(in bezug auf Personen) ohne Schaden zu nehmen, ohne Unfall; unverletzt:* sie sind w. angekommen, zurückgekehrt; **b)** *(von Sachen) unbeschädigt, unversehrt:* die Pakete sind w. eingetroffen; ~**behütet** ⟨Adj.; o. Steig.⟩ (geh.): -e Kinder; w. aufwachsen; ~**bekannt** ⟨Adj., besser, am besten bekannt, bestbekannt; nicht adv.⟩ (geh.): *gut, genau bekannt:* eine -e Stimme; alles hier ist uns w.; ~**beleibt** ⟨Adj.; o. Steig.; nicht adv.⟩ (geh.): *sehr beleibt:* ein -er kleiner Mann; er ist w., dazu: ~**beleibtheit,** die (geh.); ~**bemerkt** ⟨Adv.⟩ (selten) svw. ↑~gemerkt; ~**beraten** ⟨Adj.; besser, am besten beraten; nicht adv.⟩ (geh.): *gut beraten:* du bist w., wenn du von der Sache Abstand nimmst; ~**bestallt** ⟨Adj.; o. Steig.⟩ nicht adv.⟩ (geh., veraltend, noch scherzh.): *eine gute berufliche Position habend:* er ist -er Amtsrat; ~**dosiert** ⟨Adj.; o. Steig.; nicht adv.⟩ (geh.): *in der richtigen Menge, im richtigen Maß;* ~**durchdacht** ⟨Adj.; besser, am besten durchdacht; nicht adv.⟩ (geh.): ein -er Plan; ~**erfahren** ⟨Adj.; o. Steig.; nicht adv.⟩ (veraltend) *mit großer Erfahrung:* ein -er Mann; ~**ergehen,** das; -s: vgl. ~befinden: sich nach jmds. W. erkundigen; ~**erhalten** ⟨Adj.; besser, am besten erhalten; nicht adv.⟩ (geh.): *in gutem Zustand; gut erhalten:* ein -es Exemplar; w. erhalten; ~**erwogen** ⟨Adj.; o. Steig.; nicht adv.⟩ (geh.): vgl. ~bedacht; ~**erworben** ⟨Adj.; o. Steig.; nicht adv.⟩ (geh., selten): *rechtmäßig erworben:* -e Rechte; ~**erzogen** ⟨Adj.; nicht adv.⟩ (geh.): *sehr gut erzogen:* ein -es Kind, dazu: ~**erzogenheit,** die; - (geh.); ~**fahrt,** die ⟨o. Pl.⟩ [unter Einfluß von ↑Hoffart für spätmhd. wolvarn = Wohlergehen]: **1.** (geh., veraltend) *das Wohl, Wohlergehen des einzelnen wie der Gemeinschaft (bes. in materieller Hinsicht):* die W. der Menschen, eines Landes im Auge haben. **2.** (früher) **a)** *öffentliche Fürsorge* (2 a), *Wohlfahrtspflege:* W. betreut, unterstützt werden; **b)** (ugs.) svw. ↑~fahrtsamt, dazu: ~**fahrtsamt,** das (früher): *Einrichtung, Amt der Wohlfahrt* (2 a), ~**fahrtspfänger,** der (früher): *jmd., der durch das Wohlfahrtsamt unterstützt wurde,* ~**fahrtsmarke,** die (Postw.): *Briefmarke mit erhöhter Gebühr zugunsten wohltätiger Institutionen,* ~**fahrtsorganisation,** die, ~**fahrtspflege,** die ⟨o. Pl.⟩: *alle privaten u. öffentlichen Maßnahmen zur Unterstützung notleidender u. sozial gefährdeter Menschen; Sozialhilfe,* ~**fahrtspflegerin,** die, ~**fahrtsstaat,** der (Politik, häufig abwertend): *Staat, der mittels Gesetzgebung u. sonstiger Maßnahmen für die soziale Sicherheit, das Wohl seiner Bürger Sorge trägt,* ~**fahrtsverband,** der; ~**feil** ⟨Adj.⟩ (veraltend): **1.** *billig, preiswert:* eine -e Ausgabe von Goethes Werken; etw. w. erstehen; jmdm. etw. w. überlassen; Ü Ich war nicht auf der Suche nach -en *(leicht zu habenden)* Gelegenheiten (Jahnn, Geschichten 190). **2.** ⟨nicht adv.⟩ *abgedroschen, platt:* -e Redensarten; ~**geboren** ⟨Adj.; o. Steig.⟩ (veraltet): vgl. hochwohlgeboren; ~**gefallen,** das: *großes, besonderes Gefallen:* ein, sein W. an jmdm., etw. haben; etw. erregt, findet jmds. W.; w. an etw. finden; sie betrachtete ihre Kinder mit W.; * **sich in W. auflösen** (1. *zur allgemeinen Zufriedenheit ausgehen; ein gutes Ende finden.* 2. *[von Gegenständen] sich in seine Bestandteile auflösen; auseinanderfallen, entzweigehen.* 3. *[von Gegenständen] verschwinden; nicht mehr aufzufinden sein);* ~**gefällig** ⟨Adj.⟩: **1.** *mit Wohlgefallen, mit Behagen:* ein -er *(Wohlgefallen ausdrückender)* Blick; jmdn. w. betrachten, ansehen; er lächelte w. *(selbstzufrieden),* betrachtete sich w. im Spiegel. **2.** (geh., veraltet) *angenehm; Wohlgefallen erregend:* ein Duft, der ihm w. war; ein Auge -er Anblick; Gott -e Werke; ~**geformt** ⟨Adj.; -er, -este; nicht adv.⟩: *von guter, vollkommener Form; schön geformt:* -e Beine; den Kopf ist w.; ~**gefühl,** das ⟨o. Pl.⟩: *angenehmes Gefühl; Gefühl des Behagens; Wohlbehagen:* jmdn. überkommt ein W.; ~**gelaunt** ⟨Adj.; besser, am besten gelaunt; nicht adv.⟩ (geh.): *besonders gut gelaunt, guter Laune:* morgens ist er sehr w.; ~**gelitten**

〈Adj.; nicht adv.〉 (geh.): *beliebt, gern gesehen:* er ist überall w.; ~**gemeint** 〈Adj.; o. Steig.; nicht adv.〉: *gutgemeint:* ein -er Rat; ~**gemerkt** [auch: '––'–] 〈Adv.; alleinstehend am Anfang od. Ende eines Satzes od. als Einschub〉: *damit kein Mißverständnis entsteht; das sei betont:* w., so war es; er, w., nicht sein Bruder war es; hinter seinem Rücken, w.; ~**gemut** [-gəmu:t] 〈Adj.; -er, -este〉 (geh.): *fröhlich u. voll Zuversicht:* sie machte sich w. auf den Weg; ~**genährt** 〈Adj.; o. Steig.; nicht adv.〉 (meist spött.): *dick [u. rundlich]; korpulent:* die -en Bürger, dazu: ~**genährtheit,** die; -; ~**geordnet** 〈Adj.; o. Steig.; nicht adv.〉 (geh.): *in guter Ordnung; gut geordnet:* in seinem Haus war alles w.; ~**geraten** 〈Adj.; nicht adv.〉 (geh.): **1.** *gut gelungen, geraten; schön ausgefallen:* eine -e Arbeit; das Werk war w. **2.** *(in bezug auf ein Kind) in erfreulicher Weise gesund, gut entwickelt, gut erzogen:* sie haben drei -e Kinder; ~**geruch,** der (geh.): *angenehmer Geruch, Duft:* der Raum war von einem W. erfüllt; alle Wohlgerüche Arabiens (scherzh. od. iron.; *alle möglichen Gerüche, Düfte;* nach Shakespeare, Macbeth V, 1; all the perfumes of Arabia"), ~**geschmack,** der 〈o. Pl.〉: vgl. ~geruch; ~**gesetzt** 〈Adj.; -er, -este; meist attr.; nicht adv.〉 (geh.): *schön formuliert, in gutem Stil:* eine -e Rede; er dankte in -en Worten; ~**gesinnt** 〈Adj.; -er, -este; Steig. ungebr.; nicht adv.〉: *jmdm. zugetan; freundlich gesinnt:* ein [mir] -er Mann; jmdm. w. sein; ~**gestalt** 〈Adj.〉 (geh., veraltend): svw. ↑~gestaltet; ~**gestalt,** die 〈o. Pl.〉 (geh.): *schöne Gestalt, Form:* Da man ... an W. ... einem jungen Gotte ... ähnlich sieht (Hagelstange, Spielball 268); ~**gestaltet** 〈Adj.; nicht adv.〉 (geh.): *von schöner Gestalt od. Form:* ein -er Körper; w. sein; ~**getan: 1.** ↑wohltun. **2.** in der Verbindung **w. sein** (veraltend; *gut, richtig gemacht sein):* Es ist alles w., es ist alles recht, wie es ist (Molo, Frieden 8); ~**habend** 〈Adj.; nicht adv.〉: *Vermögen besitzend, in finanziell gesicherten Verhältnissen lebend; begütert:* eine -e Familie; sich sehr w., dazu: ~**habenheit,** die; -; ~**klang,** der (geh.): **1.** *angenehmer, schöner Klang.* **2.** 〈o. Pl.〉 *das Wohlklingen:* der W. eines Instruments, einer Stimme; ~**klingend** 〈Adj.〉 (geh.): *schön klingend; Wohlklang habend, melodisch:* eine -e Stimme; einen -en Namen haben; ~**laut,** der (geh.): vgl. ~klang; ~**lautend** 〈Adj.〉 (geh.): vgl. ~klingend; ~**leben,** das 〈o. Pl.〉 (geh.): *sorgloses Leben im Wohlstand;* ~**löblich** 〈Adj.; nicht adv.〉 (veraltend, noch scherzh.): *sehr zu loben; lobenswert:* sein -er Eifer; ~**meinend** 〈Adj.; nicht adv.〉 (geh.): **1.** svw. ↑~gemeint: ein -er Rat. **2.** *es gut meinend; wohlwollend:* ein -er Mensch hatte uns gewarnt; ~**proportioniert** 〈Adj.; -er, -este; nicht adv.〉 (geh.): vgl. ~geformt; ~**riechend** 〈Adj.; nicht adv.〉 (geh.): *Wohlgeruch ausströmend; angenehm duftend:* eine -e Pflanze; die Seife ist sehr w.; ~**schmeckend** 〈Adj.; nicht adv.〉 (geh.): vgl. ~riechend; ~**sein,** das: **1.** (geh.) svw. ↑~gefühl: Er räkelt sich in körperlichem W. (Hildesheimer, Legenden 130). **2.** beim Zutrinken: [zum] W.!; als Wunsch für seine Gesundheit, wenn jmd. niest: W.! *(Gesundheit!);* vgl. ~wollen; ~**sinnig** (schweiz.): svw. ↑~gesinnt; ~**stand,** der 〈o. Pl.〉: *Maß an Wohlhabenheit, die jmdm. wirtschaftliche Sicherheit gibt; hoher Lebensstandard:* ein bescheidener W.; den W. einer Bevölkerungsgruppe, eines Landes heben; im materiellen W. leben; es zu [einem gewissen] W. gebracht haben; sie sind zu W. gelangt, gekommen; R bei dir ist wohl der W. ausgebrochen! *(scherzh. od. spött. Kommentar, mit dem eine [bescheidene] Neuanschaffung o. ä. eines anderen zur Kenntnis genommen wird),* dazu: ~**standsbürger,** der (abwertend): *jmd., für den der Wohlstand das alleinige erstrebenswerte Ziel seines Daseins ist,* ~**standsdenken,** das; -s (abwertend): *nur auf Erlangung bzw. Vermehrung seines Wohlstands ausgerichtetes Denken eines Menschen;* ~**standsgesellschaft,** die: vgl. ~standsbürger, ~**standskrankheit,** die 〈meist Pl.〉: vgl. Zivilisationskrankheit, ~**standskriminalität,** die (jur.): *Form der Kriminalität, die eine Wohlstandsgesellschaft mit ihren übersteigerten materiellen Bedürfnissen hervorbringt,* ~**standsmüll,** der (abwertend): *Müll einer Wohlstandsgesellschaft,* ~**standsspeck,** der (scherzh. od. iron.): *Beleibtheit eines Wohlstandsbürgers;* ~**tat,** die [mhd. woltāt, ahd. wolatāt, LÜ von lat. beneficium]: **1.** *Handlung, durch die jmdm. von [einem] anderen selbstlose Hilfe, Unterstützung o. ä. widerfährt; gute Tat:* jmdm. eine W., -en erweisen; -en empfangen, genießen, austeilen; jmd. mit einer W. beschenken; jmdn. mit einer W., -en überhäufen. **2.** 〈o. Pl.〉 *etw., was jmdm. wohltut, was jmdm. Erleichterung, Linderung o. ä. verschafft:* Annehm-

lichkeit: die W. eines kühlen Trunks; die Ruhe als große W. empfinden; etw. ist eine W. für jmdn., zu 1: ~**täter,** der: *jmd., der [einem] anderen Wohltaten (1) erweist:* seinem W. dankbar sein; er war ein W. der Menschheit, ~**täterin,** die: w. Form zu ~täter, ~**tätig** 〈Adj.〉: **1.** (veraltend) svw. ↑karitativ: eine -e Einrichtung; eine Sammlung für -e Zwecke; er war zeitlebens w. *(hat Wohltätigkeit geübt).* **2.** (geh., veraltend) *wohltuend; angenehm, lindernd o. ä. (in seiner Wirkung):* ein -er Schlaf umfing ihn; etw. hat einen -en Einfluß; w. wirken, ~**tätigkeit,** die 〈o. Pl.〉 (veraltend): *das Wohltätigsein* (1), ~**tätigkeitsball,** der: ²*Ball, dessen Erlös wohltätigen Zwecken zugeführt wird,* ~**tätigkeitsbasar,** der: vgl. ~tätigkeitsball, ~**tätigkeitskonzert,** das, ~**tätigkeitsveranstaltung,** die, ~**tätigkeitsverein,** der (veraltet): ~**temperiert** 〈Adj.; besser, am besten temperiert; nicht adv.〉: **1.** (geh.) *in der richtigen Weise temperiert* (1): ein -er Raum; das Haus, der Wein ist w. **2.** (bildungsspr.) *ausgewogen, ohne Überschwang:* jmdm. einen -en Empfang bereiten; ~**tönend** 〈Adj.〉 (geh.): vgl. ~klingend; ~**tuend** 〈Adj.; nicht adv.〉 *(in seiner Wirkung) angenehm, erquickend, lindernd:* -e Ruhe, Wärme; etw. als w. empfinden; in w. ruhig im Haus; ~**tun** 〈unr. V.; hat〉 /vgl. wohlgetan/ (geh., veraltend): **1.** *jmdm. Gutes tun, Wohltaten erweisen:* er hat vielen wohlgetan. **2.** *jmdm. (in physischer od. psychischer Hinsicht) guttun; angenehm, lindernd o. ä. sein:* der heiße Kaffee, das Bad hat ihm wohlgetan; die tröstenden Worte taten uns wohl; ~**überlegt** 〈Adj.; besser, am besten überlegt, bestüberlegt〉 (geh.): vgl. durchdacht; ~**unterrichtet** 〈Adj.; besser, am besten unterrichtet, bestunterrichtet; nicht adv.〉 (geh.): *gutunterrichtet:* aus -en Kreisen verlautet ..., ~**verdient** 〈Adj.; o. Steig.〉: *jmdm. in hohem Maße zukommend, zustehend:* seine -e Ruhe haben; ~**verhalten,** das: *schickliches, pflichtgemäßes Verhalten;* ~**verleih,** der; -[e]s, -[e]: *Arnika; Bergwohlverleih;* ~**versehen** 〈Adj.; besser, am besten versehen; nicht adv.〉 (geh.): *ausreichend, reichlich versehen, ausgestattet mit etw.:* w. mit Vorräten, mit den Sterbesakramenten; ~**versorgt** 〈Adj.; besser, am besten versorgt, bestversorgt〉 (geh.): vgl. ~versehen; ~**verstanden** 〈Adv.〉 (geh.): svw. ↑~gemerkt; ~**vertraut** 〈Adj.; am besten vertraut, bestvertraut〉: ein ihm -er Anblick; ~**verwahrt** 〈Adj.; besser, am besten verwahrt, bestverwahrt〉 (geh.): *gut, sicher verwahrt:* etw. liegt w. im Safe; ~**vorbereitet** 〈Adj.; besser, am besten vorbereitet〉 (geh.): w. ins Examen gehen; ~**weislich** [-vajs-; lç; auch: '––'–] 〈Adv.〉: *aus gutem Grund; bewußt; absichtlich:* etw. w. tun, unterlassen; w. nicht auf etw. eingehen; ~**wollen** 〈unr. V.; hat〉 /↑Wohlwollen/ (veraltend): *jmdm. wohlgesinnt sein:* alle wollten ihm wohl in diesem Kreis; 〈subst.:〉 ~**wollen,** das; -s [LÜ von lat. benevolentia]: *freundliche, wohlwollende Gesinnung; Geneigtheit; Gunst:* väterliches W.; jmds. W. genießen; sich jmds. W. erobern, erwerben, verscherzen; auf jmds. W. angewiesen sein; er betrachtete seine Klasse mit W.; ~**wollend** 〈Adj.〉: *mit Wohlwollen:* eine -e Haltung zeigen, einnehmen; etw. w. prüfen, beurteilen, besprechen; jmdm., einer Sache w. gegenüberstehen.

wohlig ['vo:lıç] 〈Adj.; nicht präd.〉: *Wohlbehagen bewirkend, ausdrückend; als angenehm, wohltuend empfunden:* eine -e Müdigkeit, Wärme; ein -es Gefühl; sich w. dehnen und strecken; 〈Abl.:〉 **Wohligkeit,** die; -: *das Wohligsein.*

wohn-, Wohn-: ~**anhänger,** der: svw. ↑Wohnwagen (1); ~**anlage,** die: *Gebäudekomplex mit Wohnungen, umgeben von Grünanlagen u. bestimmten, dem Zusammenleben der Mieter dienenden Einrichtungen;* ~**baracke,** die; ~**bau,** der 〈Pl. ...bauten〉: *svw. ↑Gebäude,* dazu: ~**bauforderung,** die (österr.), ~**baugesellschaft,** die (österr.), ~**bebauung,** die (Amtsspr.): *Bebauung eines Bereichs mit Wohnhäusern;* ~**berechtigt** 〈Adj.; o. Steig.; nicht adv.〉 (Amtsspr.): *berechtigt, die Erlaubnis habend, an einem bestimmten Ort zu wohnen; heimatberechtigt* (a), dazu: ~**berechtigung,** die; ~**berechtigte,** der (Fachspr.): *↑↑er hielter Wohnung, eines Hauses, in dem sich die Wohnräume befinden;* ~**bevölkerung,** die (Statistik): *mit festem Wohnsitz in einem bestimmten Bereich lebende Bevölkerung;* ~**bezirk,** der (DDR): vgl. ~gebiet (2); ~**block,** der 〈Pl. ...blocks, schweiz.: ...blöcke〉: vgl. Block (3); ~**dichte,** die (Amtsspr.): *Anzahl der Bewohner pro Hektar Bauland;* vgl. Diele (2); ~**ebene,** die (Archit.): **1.** svw. ↑Geschoß (2): sie wohnt auf der 8. W. **2.** *auf dem gleichen Niveau liegende Grünfläche einer*

Wohnung, eines Hauses: Einfamilienhäuser mit versetzten -n; ~**einheit,** die ⟨Archit.⟩: *(in sich abgeschlossene) Wohnung:* ein Neubau mit 40 -en; ~**ensemble,** das ⟨Archit.⟩: *Ensemble* (3) *von Wohnbauten;* ~**fertig** ⟨Adj.; o. Steig.⟩ (Fachjargon): *(in bezug auf die Einrichtungen) fertig, bereit zur Benutzung:* eine -e Küche; der Wohnwagen ist w. eingerichtet; ~**fläche,** die: *dem Wohnen dienende Grundfläche von Wohnungen od. Wohnhäusern;* ~**gebäude,** das: *Gebäude, das überwiegend Wohnzwecken dient;* ~**gebiet,** das: **1.** *Gebiet, das vorzugsweise Wohnbauten aufweist.* **2.** (DDR) *territoriale u. politisch-organisatorische Einheit in größeren Städten,* dazu: ~**gebietsgruppe,** die (DDR): *Parteiorganisation einer der Blockparteien innerhalb eines Wohngebiets;* ~**gegend,** die: svw. ↑~gebiet (1); ~**geld,** das (Amtsspr.): *vom Staat gewährter Zuschuß bes. zur Wohnungsmiete,* dazu: ~**geldgesetz,** das; ~**gemach,** das (geh., veraltend): vgl. ~zimmer; ~**gemeinschaft,** die: *Gruppe von Personen, die als Gemeinschaft [mit gemeinsamem Haushalt] ein Haus od. eine Wohnung bewohnen:* eine W. gründen; in einer W. leben; ~**gruppe,** die: **1.** *in einer Wohngemeinschaft lebende Gruppe von Personen.* **2.** (DDR) *organisatorische Einheit einer Partei, gesellschaftlichen Organisation innerhalb eines Wohngebiets* (2). **3.** (DDR) *kleinste städtebauliche Einheit, die aus mehreren Wohngebäuden u. den dazugehörigen gesellschaftlichen Einrichtungen besteht;* ~**haus,** das: vgl. ~gebäude; ~**heim,** das: vgl. Heim (2); ~**hochhaus,** das; ~**kollektiv,** das: vgl. Kollektiv (1 a); ~**kolonie,** die: vgl. Kolonie (3); ~**komfort,** der; ~**komplex,** der: vgl. Komplex (1 b); ~**küche,** die: *Küche, die gleichzeitig als Wohn- u. Aufenthaltsraum dient;* ~**kultur,** die ⟨o. Pl.⟩: *auf den Bereich des Wohnens bezogene Kultur* (2 a); ~**lage,** die: *Lage* (1 a) *einer Wohnung, eines Hauses o. ä.:* eine gute, teure W.; ~**landschaft,** die: *Ensemble von Polsterelementen für eine großzügige Ausgestaltung von Wohnräumen;* ~**laube,** die: *zeitweise bewohnte Gartenlaube (einer Laubenkolonie);* ~**maschine,** die (abwertend): svw. ↑~hochhaus; ~**mobil,** das: *größeres Automobil, dessen hinterer Teil wie ein Wohnwagen gestaltet ist;* ~**not,** die (schweiz.): svw. ↑Wohnungsnot; ~**objekt,** das (bes. österr. Amtsspr.): svw. ↑~gebäude; ~**ort,** der: *Ort, an dem jmd. seinen Wohnsitz hat;* ~**örtlich** ⟨Adj.; o. Steig.; nur attr.⟩ (schweiz.): *den Wohnort betreffend;* ~**partei,** die: vgl. Mietpartei; ~**parteiorganisation,** die (DDR): *Grundeinheit der SED innerhalb eines Wohngebiets* (2); ~**raum,** der: **1.** *Wohnzwecken dienender Raum* (1): die Wohnräume liegen im Erdgeschoß des Hauses. **2.** ⟨o. Pl.⟩ *für Wohnzwecke geeignete, vorgesehene Räumlichkeiten; Wohnungen:* es fehlt an W.; der W. wird bewirtschaftet, von der Behörde erfaßt, zu 2: ~**raumbeschaffung,** die, ~**raumbewirtschaftung,** die, ~**raumlenkung,** die (DDR), ~**raumvergabe,** die (DDR), ~**raumversorgung,** die (DDR); ~**schiff,** das: vgl. Hausboot; ~**schlafzimmer,** das: *Schlafzimmer, das gleichzeitig als Wohnraum dient;* ~**sied[e]lung,** die: svw. ↑Siedlung (1 a); ~**silo,** der, auch: das (abwertend): vgl. -silo; ~**sitz,** der: *¹Ort* (2), *an dem jmd. ständig wohnt, seine Wohnung hat:* der erste, zweite W.; den W. wechseln; seinen W. *(sein Domizil* 1) in Berlin haben, aufschlagen, nehmen; er ist ohne festen W.; ~**stadt,** die: *größeres Wohngebiet am Rande einer Großstadt, das vorwiegend aus Wohnsiedlungen besteht u. dem die Vielfalt der gewachsenen Stadt fehlt;* ~**statt,** die (geh., veraltend): vgl. ↑~stätte; ~**stätte,** die (geh.): vgl. ↑~stätte; ~**stift,** das: svw. ↑²Stift (2 b); ~**straße,** die (Verkehrsw.): *Straße (in einer Stadt), in der der Verkehr weitgehend eingeschränkt ist;* ~**stube,** die (veraltend): vgl. ~zimmer; ~**turm,** der (Archit.): **1.** *mittelalterlicher Turm, der überwiegend für Wohnzwecke genutzt wurde; Turmhaus* (1). **2.** svw. ↑Turmhaus (2); ~**viertel,** das: *Stadtviertel, das ganz od. vorwiegend dem Wohnen dient;* ~**wagen,** der: **1.** *Anhänger für einen Pkw, der zum Wohnen, Schlafen, Kochen auf Campingreisen o. ä. ausgestattet ist; Wohnanhänger; Caravan* (1 b). **2.** *meist von einer Zugmaschine gezogener großer Wagen, in dem Schausteller, Zirkusleute o. ä. wohnen u. von Ort zu Ort ziehen.* **3.** (Eisenb.) *für die Übernachtung von Bautrupps eingerichteter Eisenbahnwaggon;* ~**wand,** die: vgl. Schrankwand; ~**zimmer,** das: **a)** *Zimmer einer Wohnung, in dem man sich während des Tages aufhält;* **b)** *Einrichtung, Möbel für ein Wohnzimmer* (a); ~**zweck,** der ⟨meist Pl.⟩: der Raum dient -en *(dient dem Wohnen).*

wohnen ['vo:nən] ⟨sw. V.; hat⟩ [mhd. wonen, ahd. wonēn, urspr. = nach etw. trachten, dann: sich gewöhnen]: **a)** *seine Wohnung, seinen ständigen Aufenthalt haben:* in der Stadt, auf dem Land[e], im Grünen, in einer vornehmen Gegend, in einem Neubau, im Nachbarhaus, in der Rheinstraße wohnen; wo wohnst du?; parterre, zwei Treppen [hoch], im vierten Stock, bei den Eltern, zur Miete, in Untermiete, möbliert, billig, primitiv, menschenunwürdig, komfortabel, schön w.; er wohnt nur zehn Minuten vom Büro entfernt; Tür an Tür, über/unter jmdm. w.; nur vorübergehend, für 14 Tage dort w.; Ü (dichter.:) die tiefen ... Schläfen, hinter denen der Wahnsinn wohnte (Langgässer, Siegel 470); **b)** *vorübergehend einer Unterkunft haben, untergebracht sein:* er konnte bei Freunden w.; sie wohnen im Hotel; **wohnhaft** ['vo:nhaft] ⟨Adj.; o. Steig.; nicht adv.⟩ [mhd. wonhaft = ansässig, bewohnbar] (Amtsspr.): *mit Wohnsitz; wohnend in:* die in der Gemeinde -en Personen; Hans Mayer, w. in Mannheim; **wohnlich** ['vo:nlıç] ⟨Adj.⟩: *so ausgestattet, daß man sich gerne darin aufhält; Gemütlichkeit, Behaglichkeit ausstrahlend:* ein -es Zimmer; der Raum ist w. [eingerichtet]; die Holzdecke macht den Raum w.; ⟨Abl.:⟩ **Wohnlichkeit,** die; -, ⟨o. Pl.⟩ [mhd. wonunge:] **Wohnung,** die; -, -en [mhd. wonunge]: **a)** *meist aus mehreren Räumen bestehender, nach außen abgeschlossener Bereich in einem Wohnhaus, in dem einzelnen od. mehreren Personen als ständiger Aufenthalt dient:* eine schöne, große, helle, möblierte, abgeschlossene, menschen[un]würdige W.; eine W. mit Bad und Balkon; eine eigene W. haben; eine W. suchen, beziehen, [ver]mieten, kaufen; die W. wechseln; en bauen; aus seiner W. ausziehen; **b)** *Unterkunft:* für Nahrung und W. sorgen; freie W. haben; jmdm. W. geben; **W. nehmen* (geh., veraltend; ↑Quartier 1).

wohnungs-, Wohnungs-: ~**amt,** das (ugs.): *Amt für Wohnungswesen;* ~**bau,** der ⟨o. Pl.⟩: *das Bauen von Wohnungen:* der private, öffentliche, der soziale W. (Amtsspr.; *durch öffentliche Mittel geförderter Bau von Sozialwohnungen),* dazu: ~**baugenossenschaft,** die, ~**baugesellschaft,** die, ~**bauminister,** der (ugs.): *Minister für Raumordnung, Bauwesen u. Städtebau,* ~**bauprogramm,** das; ~**brand,** der: *Brand* (1 a) *in einer Wohnung;* ~**einheit,** die (seltener): svw. ↑Wohneinheit; ~**einrichtung,** die; ~**geld,** das: *Zuschuß zur Wohnungsmiete für Beamte;* ~**inhaber,** der: *Mieter einer Wohnung;* ~**instandsetzung,** die; ~**knappheit,** die; ~**los** ⟨Adj.; o. Steig.; nicht adv.⟩: *ohne Wohnung; ohne Obdach;* ~**makler,** der; ~**mangel,** der; ~**markt,** der; ~**miete,** die: *¹Miete* (1) *für eine Wohnung;* ~**not,** die ⟨o. Pl.⟩: *großer Mangel an verfügbaren Wohnungen;* ~**politik,** die; ~**schlüssel,** der; ~**suche,** die: *Suche nach einer Wohnung,* dazu: ~**suchend** ⟨Adj.; o. Steig.; nur attr.⟩, ⟨subst.:⟩ ~**suchende,** Wohnungsuchende, der u. die; -n, -n ⟨Dekl. ↑Abgeordnete⟩; ~**tausch,** der; ~**tür,** die; ~**verwaltung,** die (DDR): **1.** *das Verwalten eines Mietshauses.* **2.** *für die Verwaltung eines Mietshauses zuständige Institution;* ~**wechsel,** der: *das Umziehen in eine andere Wohnung; Änderung des Wohnsitzes;* ~**wesen,** das ⟨o. Pl.⟩: *alles, was mit dem Bau, der Bewirtschaftung, Finanzierung o. ä. von Wohnungen zusammenhängt;* ~**zins,** der (österr.): svw. ↑~miete; ~**zwangswirtschaft,** die (früher): *Bewirtschaftung des Wohnraums in Zeiten von Wohnungsnot.*

Wohnungsuche usw.: ↑Wohnungssuche usw.

Wöhrde ['vø:ɐ̯də], die; -, -n [Nebenf. von ↑Wurt] (nordd.): *um das Wohnhaus gelegenes Ackerland.*

Woilach ['vɔylax], der; -s, -e [russ. woilok = Filz, älter = Satteldecke < turkotat. oilyk = Decke]: *wollene [Pferde]decke; Sattelunterlage; Pferdewoilach.*

Woiwod [vɔy'vo:t], der; -en, -en [poln. wojewoda, zu: wojna = Krieg u. wodzić = führen]: **1.** (hist.) *Heerführer (in Polen, in der Walachei).* **2.** *oberster Beamter einer polnischen Provinz; Landeshauptmann;* **Woiwode** [...də], der; -n, -n: svw. ↑Woiwod; **Woiwodschaft,** die; -, -en: **a)** *Amt eines Woiwoden;* **b)** *Amtsbezirk eines Woiwoden.*

Wok [vɔk], der; -s, -s [chin. (kantonesisch) wôk]: *(bes. in der chinesischen Küche verwendeter) Kochtopf mit rundem Boden, in dem die Speisen durch ständiges Umrühren od. Schütteln gegart werden.*

wölben ['vœlbn̩] ⟨sw. V.; hat⟩ [mhd. welben]: **1.** *bogenförmig anlegen, machen; mit einem tonnenähnlichen Gewölbe versehen:* eine Decke w.; ⟨meist im 2. Part.:⟩ eine gewölbte *(stark ausgebuchtete)* Stirn. **2.** ⟨w. + sich⟩ *etw. bogenförmig überspannen:* sich nach außen, über den Fluß Ü (dichter.:) Über der brennenden Innenstadt wölbte sich der Himmel blutrot (Ott, Haie 350); ⟨Abl.:⟩

Wölbung, die; -, -en: *das Gewölbtsein von etw.; Rundung:* die W. der Decke, des Torbogens.

Wolf [vɔlf], der; -[e]s, Wölfe ['vœlfə; mhd., ahd. wolf, eigtl. = der Reißer; 2, 3: nach dem reißenden, gierig fressenden Tier]: **1.** ⟨Vkl. ↑Wölfchen⟩ *in Wäldern u. Steppen der nördlichen Halbkugel vorkommendes, einem Schäferhund ähnliches, häufig in Rudeln lebendes Raubtier:* ein Rudel Wölfe; die Wölfe heulen; er war hungrig wie ein W. (ugs.; *hatte großen Hunger); /* in der Fabel (↑Lupus in fabula); ***ein W.** im Schaf[s]pelz/Schaf[s]fell/Schafskleid sein *(unter der Maske des Biedermanns eine böse Denkart verbergen;* nach Matth. 7, 15); **mit den Wölfen heulen** (ugs.; *sich aus Opportunismus u. wider besseres Wissen dem Reden od. Tun anderer anschließen);* **unter die Wölfe geraten [sein]** *(brutal behandelt, ausgebeutet werden).* **2. a)** (ugs.) kurz für ↑Fleischwolf: etw. durch den W. drehen; das fühlten sich wie durch den W. gedreht *(ganz zerschlagen, zermürbt);* ***jmdn. durch den W. drehen** *(jmdn. hart herannehmen, jmdm. heftig zusetzen);* **b)** (ugs.) kurz für ↑Reißwolf: alte Akten durch den W. jagen, im W. vernichten. **3.** ⟨o. Pl.⟩ (volkst.) kurz für ↑Hautwolf (2): sich einen W. laufen; **Wölfchen** ['vœlfçən], das; -s, -: ↑Wolf (1); **wölfen** ⟨sw. V.; hat⟩ [mhd. welfen = Junge werfen, zu ↑Welf; heute angelehnt an ↑Wolf]: *(von Wolf, Fuchs u. Hund) Junge werfen;* **Wölfin** ['vœlfɪn], die; -, -nen [mhd. wülvinne]: w. Form zu ↑Wolf (1); **wölfisch** ['vœlfɪʃ] ⟨Adj.; o. Steig.⟩: *einem Wolf (1) ähnlich; dem Wolf (1) eigen:* eine -e Gier; die -e Natur des Hundes; **Wölfling,** der; -s, -e [eigtl. wohl = Junges (vom Wolf)]: *der jüngsten Altersgruppe angehörender Pfadfinder;* **Wolfram** ['vɔlfram], das; -s [älter = Wolframit, zu ↑Wolf (das Erz hatte als Beimischung zu Zinn im Schmelzofen eine verringernde [= „auffressende"] Wirkung auf das Metall) u. älter landsch. Rahm = Ruß (nach der Farbe des Erzes)]: *weißglänzendes, säurebeständiges Schwermetall (chemischer Grundstoff);* Zeichen: W; ⟨Zus.:⟩ **Wolframfaden,** der (Technik): *in Glühlampen u. Radioröhren verwendeter Draht aus Wolfram;* **Wolframit** [vɔlfraˈmiːt, auch: ...mɪt], das; -s: *dunkelbraunes bis schwarzes, metallisch glänzendes Mineral, das ein wichtiges, Wolfram enthaltendes Erz darstellt.*

Wolfs-: **angel,** die: *Fanggerät für Wölfe;* **~eisen,** das: svw. ↑~angel; **~fell,** der: svw. ↑Seewolf; **~grube,** die: *mit Reisig bedeckte Grube zum Fangen von Wölfen;* **~hund,** der (volkst.): svw. ↑(deutscher) Schäferhund; **~hunger,** der (ugs.): *sehr großer Hunger:* die Kinder kamen mit einem W. nach Hause; **~klaue,** die: *am Hinterlauf von Hunden als atavistische (1) Anomalie vorkommende fünfte Zehe;* **~mensch,** der: svw. ↑Werwolf; **~milch,** die ⟨o. Pl.⟩: - [mhd. wolf[s]milch, ahd. wolvesmilih; 1. Bestandteil zur Bez. von etw. Minderwertigem (vgl. Zus. mit Hunds-)]: *Pflanze, die bei Verletzung Milchsaft absondert; Euphorbia,* dazu: **~milchgewächs,** das: *Familie überwiegend in den Tropen u. Subtropen vorkommender Pflanzen mit bisweilen giftigem Milchsaft;* **~rachen,** der (volkst.): *angeborene, von der Oberlippe zum Gaumenzäpfchen verlaufende Gaumenspalte;* **~rudel,** das; **~spinne,** die: *am Boden lebende Spinne, die ihre Beute im Sprung fängt;* **~spitz,** der: *großer Spitz mit grauem Fell, Stehohren u. geringelter Rute.*

wolhynisch: ↑wolynisch.

Wölkchen ['vœlkçən], das; -s, -: ↑Wolke (1); **Wolke** ['vɔlkə], die; -, -n [mhd. wolke, ahd. wolka, eigtl. = die Feuchte]: **1.** ⟨Vkl. ↑Wölkchen⟩ *sichtbar in der Atmosphäre schwebende Ansammlung, Verdichtung von Wassertröpfchen od. Eiskristallen (von verschiedenartiger Form u. Farbe):* weiße, schwarze, dicke, tiefhängende -n; -n ziehen auf, türmen sich auf, regnen sich ab; die Sonne bricht durch die -n; der Gipfel ist in -n [gehüllt]; der Himmel war mit/von -n bedeckt; das Flugzeug fliegt über den -n; Ü solche -n ziehen am Horizont auf (geh.; *unheilvolle Ereignisse bahnen sich an);* ***eine/'ne W. sein** (berlin.; Ausdruck der Bewunderung, Anerkennung): diese Freundin, die neue Disko ist 'ne W.!; **auf -n/in den -n/über den -n schweben** (geh.; *ein Träumer sein; unrealistisch sein in der Betrachtung der Wirklichkeit);* **aus allen -n fallen** (ugs.; *sehr überrascht sein);* **von keinem Wölkchen getrübt sein** *(ganz heiter, ohne Gefährdungen o. ä. sein, ablaufen):* die Stimmung war von keinem Wölkchen getrübt. **2.** *Menge von etw., was – einer Wolke (1) ähnlich – in der Luft schwebt, sich quellend, wirbelnd o. ä. in der Luft od. in einer flüssigen Substanz ausbreitet:* eine W. von Zigarrenrauch; aus dem Schorn-

stein stiegen schwarze -n *(Rauchwolken);* der Staub, der Schnee stob in dichten -n; eine W. von Parfüm, von Alkoholdunst umgibt sie; eine W. von Mücken, Vögeln; eine milchige W. quillt in die Flußmündung. **3.** (scherzh.) *(in bezug auf ein Kleidungsstück) bauschig drapierte Menge Stoff:* sie trug eine W. von Tüll und Spitzen. **4.** (Mineral.) *Ansammlung mikroskopisch kleiner Bläschen od. anderer Einschlüsse (in Edelsteinen).*

wolken ⟨sw. V.; hat⟩ (selten): **a)** *wolkig werden;* **b)** *wie Wolken schweben:* Schwefeldämpfe sanken herab, ... wolkten unters Tuch, das sich die ... Menschen vors Gesicht schlugen (Ceram, Götter 23).

wolken-, Wolken-: **~arm** ⟨Adj.; nicht adv.⟩: *wenig, kaum bewölkt; mit wenig Wolken (1):* der Himmel ist w.; **~artig** ⟨Adj.; o. Steig.⟩; **~auflösung,** die (Met.): nach W. steigen die Temperaturen u.; **~band,** das ⟨Pl. ...bänder⟩ (Met.); **~bank,** die ⟨Pl. ...bänke⟩: *ausgedehnte, sich über dem Horizont in der Waagerechten erstreckende Wolkenmasse;* **~bedeckt** ⟨Adj.; o. Steig.; nicht adv.⟩: svw. ↑bedeckt (1); **~bildung,** die ⟨o. Pl.⟩: die W. beobachten; **~blitz,** der (Met.): *Blitz, der sich innerhalb einer Wolke entlädt* (Ggs.: Erdblitz); **~bruch,** der ⟨Pl. ...brüche⟩: *heftiger Regen, bei dem innerhalb kurzer Zeit große Niederschlagsmengen fallen:* ein W. geht nieder; R es klärt sich auf zum W.! (ugs. scherzh.; *es fängt heftig an zu regnen),* dazu: **~bruchartig** ⟨Adj.; o. Steig.; nicht präd.⟩: ein -er Regen; **~decke,** die ⟨o. Pl.⟩: *den Himmel mehr od. weniger vollständig bedeckende Wolken:* eine geschlossene W.; die W. reißt auf; **~feld,** das ⟨meist Pl.⟩ (Met.): *teilweise den Himmel bedeckende Wolken;* **~fetzen,** der ⟨meist Pl.⟩ (geh.): *einzelne, vom Wind getriebene, schnell über den Himmel fliegende Wolke;* **~form,** die; **~frei** ⟨Adj.; o. Steig.; nicht adv.⟩: svw. ↑~los; **~himmel,** der: *bewölkter Himmel;* **~höhenmesser,** der: *Gerät zur Bestimmung der Höhe der Wolkendecke bei Nacht;* **~kratzer,** der [nach engl.-amerik. skyscraper, eigtl. = Himmelskratzer]: *sehr hohes Hochhaus;* **~kuckucksheim** [–'–'–––], das [nach griech. nephelokokkygía = von Vögeln in der Luft gebauten Stadt in der Komödie „Die Vögel" des griech. Dichters Aristophanes (um 445–385 v.Chr.); zu: nephélē = Wolke u. kókkyx = Kuckuck] (geh.): *Phantasiewelt von völliger Realitätsferne, in die sich jmd. eingesponnen hat:* im W. leben; **~los** ⟨Adj.; o. Steig.; nicht adv.⟩: *(vom Himmel) ohne Wolken:* ein -er, strahlend blauer Himmel (Met.): **~masse,** die; **~rand,** der; **~reich** ⟨Adj.; nicht adv.⟩: *mit vielen Wolken;* **~schatten,** der (geh.): ein W. flog über das Land; **~schleier,** der: *leichte Bewölkung;* **~store,** der; *geraffter* ¹*Store;* **~verhangen** ⟨Adj.; nicht adv.⟩: vgl. verhangen (1); **~wand,** die: *Wolkenmasse, die wie eine Wand einen Teil des Himmels bedeckt;* **~zug,** der: *das Dahinziehen der Wolken am Himmel.*

wölken ['vœlkŋ] ⟨sw. V.; hat⟩ (selten): **a)** *Wolken bilden; in Wolken (2) hervordringen:* Er sah den Dampf aus den Röhren wölken (Fussenegger, Haus 502); **b)** ⟨w. + sich⟩ *sich mit Wolken (1) bedecken:* bes. sich bewölken: der Himmel wölkt sich; **wolkig** ['vɔlkıç] ⟨Adj.⟩: **1.** *zum größeren Teil mit Wolken bedeckt:* ein -er Himmel; morgen wird es w. bis heiter sein. **2.** *Wolken (2), Schwaden bildend:* -er Dunst. **3.** *trübe, undeutlich, verwaschen:* die Farbe, der Farbauftrag ist w.; -e *(fleckige)* Fotos. **4.** (Mineral.) *Wolken (4) aufweisend:* ein -es Mineral. **5.** (selten) *verschwommen, unklar; nebulös:* -e Vorstellungen, Ideen von etw. haben.

woll-, Woll-: **~baum,** der: svw. ↑Kapokbaum, dazu: **~baumgewächs,** das (Bot.): *Vertreter einer in den Tropen vorkommenden Pflanzenfamilie, zu der Bäume mit dicken, Wasser speichernden Stämmen gehören;* **~blume,** die: svw. ↑Königskerze; **~decke,** die: *Decke aus Wolle (1 b);* **~faden,** der: *aus Wolle gesponnener Faden;* **~fett,** das: *beim Waschen der noch ungereinigten Schafwolle gewonnenes Fett, das gereinigt Lanolin ergibt;* **~filzpappe,** die: *als Unterlage für Fußbodenbeläge verwendete filzartige Pappe;* **~garn,** das; **~georgette,** der; **~gestrick,** das; **~webe,** das; **~gras,** das: *Riedgras, dessen Hüllblätter nach der Blüte in einen weißen, wie Watte aussehenden Schopf verwandeln;* **~haar,** das: **1.** *dichtes, gekräuseltes, wolliges Haar (bei Menschen u. Tieren).* **2.** (Anat.) svw. ↑Lanugo; **~haltig** ⟨Adj.; nicht adv.⟩: *(von Geweben, Garnen o. ä.) Wolle enthaltend:* -e Gewebe; **~handkrabbe,** die: *Krabbe mit großen, bes. beim Männchen dicht behaarten Scheren;* **~handschuh,** der ⟨meist Pl.⟩; **~haube,** die (österr.): svw.

~mütze; ~**jacke**, die; ~**kamm**, der (Fachspr.): *Gerät zum Bearbeiten der Wolle;* ~**kämmer**, der: *Facharbeiter in einer Wollkämmerei* (Berufsbez.); ~**kämmerei** [– – –´–], die: *Betrieb, in dem die gewaschene Wolle maschinell weiterverarbeitet wird;* ~**kleid**, das: *Kleid aus gewebtem od. gewirktem Wollstoff;* ~**knäuel**, das; ~**krabbe**, die: svw. ↑~handkrabbe; ~**kraut**, das: svw. ↑Königskerze; ~**lappen**, der (nicht getrennt: Wollappen): *als Pflanzenschädling auftretende Schildlaus, die in kleinen, weißen Klümpchen an den Pflanzen sitzt;* ~**mantel**, der; ~**maus**, die: 1. svw. ↑¹Chinchilla. 2. (landsch. scherzh.) *zu kleinen Häufchen zusammengewehte Flusen, Staubflokken auf dem Fußboden, bes. in Ecken u. unter Möbelstücken;* ~**musselin**, der: vgl. Musselin; ~**mütze**, die; ~**pullover**, der; ~**rest**, der; ~**rock**, der; ~**schaf**, das: *Schaf, das im Gegensatz zum Haarschaf seiner Wolle wegen gehalten wird;* ~**schal**, der; ~**schweiß**, der: *neben dem Wollfett in der noch ungereinigten Schafwolle vorhandene, von den Schweißdrüsen des Schafs gebildete Substanz;* ~**siegel**, das: *Gütezeichen für Erzeugnisse aus reiner Schurwolle;* ~**socke**, die; ~**sorte**, die; ~**spinnerei**, die; ~**stoff**, der; ~**strumpf**, der; ~**tuch**, das; ~**wachs**, das: svw. ↑~fett; ~**ware**, die ⟨meist Pl.⟩: *aus Wolle hergestelltes Erzeugnis.*

Wolle [ˈvɔlə], die; -, (Fachspr.:) -n [mhd. wolle, ahd. wolla, viell. eigtl. = die (Aus)gerupfte od. die Gedrehte]: **1. a)** *(bes. von Schafen) durch Scheren o. ä. des Haars gewonnenes natürliches Produkt, das zu Garn versponnen wird:* W. waschen, spinnen; -n *(Wollsorten)* von verschiedener Qualität; Ü du mußt dir mal deine W. (ugs. scherzh.; *dein [langes, dichtes] Kopfhaar*) scheren lassen; ***in der W. gefärbt/eingefärbt [sein]** *(jmd., etw. Bestimmtes in bes. ausgeprägter Form [sein]; ein überzeugter Vertreter von etw. [sein]; eigtl. von einem farbigen Stoff, der nicht erst als Tuch, sondern schon als unverarbeitete Wolle gefärbt worden ist):* ein in der W. eingefärbter Faschist; **nicht bis in die W. gefärbt** (ugs.; *nicht wirklich aufgenommen, verstanden o. ä.*); **[warm] in der W. sitzen** (veraltend; *in gesicherten Verhältnissen leben*); **sich in die W. kriegen; sich in der W. haben/liegen** (↑Haar 1); **in die W. kommen/geraten** (ugs.; *wütend werden*); **jmdn. in die W. bringen** (ugs.; *jmdn. ärgern, aufregen*); **b)** *aus Wolle* (1 a) *gesponnenes Garn:* feine, dicke, rote, melierte, reine W.; ein Strang, Knäuel W.; W. kratzt, läuft weit (Fachspr.; *ist ergiebig*); ein Pullover, Strümpfe aus W.; **c)** ⟨o. Pl.⟩ *aus Wolle* (1 b) *hergestelltes Gewebe o. ä.:* ein Mantel, Anzug aus W. *(Wollstoff);* der Stoff ist reine W. (ugs.; *ist aus reiner Wolle hergestellt).* **2.** (Jägerspr.) **a)** *Haarkleid von Hasen, Kaninchen, Schwarz- u. Haarraubwild;* **b)** *Flaum junger Wasservögel;* ¹**wollen** [ˈvɔlən] ⟨Adj.; o. Steig.; nur attr.⟩ [mhd. wullīn, ahd. wullīnen]: *aus Wolle* (1 b): -e Strümpfe, Kleidungsstücke.

²**wollen** [-] ⟨unr. V.; mit Inf. als Modalverb: wollte, hat ... wollen, ohne Inf. als Vollverb: wollte, hat gewollt⟩ [mhd. wollen, wellen, ahd. wellen]: **1. a)** *die Absicht, den Wunsch, den Willen haben, etw. Bestimmtes zu tun; mögen* (1 f): er will uns morgen besuchen; wir wollten gerade gehen; das Buch habe ich schon immer lesen w.; er will ins Ausland gehen; ich will *(möchte)* noch etwas essen; willst *(möchtest)* du mitfahren?; ⟨mit Ellipse des Verbs als Vollverb:⟩ das habe ich nicht gewollt/(ugs.:) nicht w. *(das war nicht meine Absicht);* sie wollen ans Meer, ins Gebirge (ugs.; *wollen ans Meer, ins Gebirge fahren);* er will zum Theater (ugs.; *hat die Absicht, Schauspieler zu werden);* wenn du willst, können wir gleich gehen; ohne es zu w. *(ohne daß es seine Absicht gewesen war),* hatte er ...; du mußt nur w. *(den festen Willen haben),* dann geht es auch; ⟨in genuiner Kindern gebrauchten Aufforderungen mit leicht drohendem Unterton:⟩ wollt ihr wohl/gleich/endlich! (ugs.; *ihr sollt aufhören, anfangen, fortgehen o. ä.*); [na] dann wollen wir mal! (ugs.; *wollen wir anfangen, beginnen [mit etw. Bestimmtem]);* das ist, wenn man so will *(man könnte es so einschätzen, beurteilen),* ein einmaliger Vorgang; **b)** *zu haben, zu bekommen wünschen; erstreben:* er hat alles bekommen, was er wollte; er hat für seine Arbeit nichts, kein Geld gewollt (ugs.; *haben wollen, verlangt);* den Fortschritt, sein Recht w.; er will nur seine Ruhe; er wollte euer Bestes; was willst du [noch] mehr? *(du hast doch erreicht o. ä., was du wolltest);* er will es [ja] nicht anders, hat es so gewollt; ich will *(wünsche, verlange von dir),* daß du das tust; er will nicht, daß man ihm hilft; nimm dir, soviel du willst *(haben möchtest);*

er weiß [nicht], was er will; ich weiß nicht, was du willst (ugs.; *warum du dich aufregst, ärgerst o. ä.*), es ist doch alles in Ordnung; er wollte etwas von dir (ugs.; *hatte ein Anliegen*); was wollen Sie [denn]? (ugs.; *was haben Sie für ein Anliegen?*); Sie können es mit der Sache halten, wie Sie wollen *(haben völlig freie Hand);* da ist nichts [mehr] zu w.! (ugs.; *da läßt sich nichts mehr ändern*); nichts zu w.! (ugs.; *Ausdruck der Zurückweisung);* es wird so werden, ob du willst *(ob es nach deinem Wunsch ist, ob es dir gefällt)* oder nicht; ob man will oder nicht *(man kann nicht umhin),* man muß ihn respektieren; R wer nicht will, der hat; Spr was du nicht willst *(haben willst, wünschst),* daß man dir tu', das füg auch keinem andern zu. **2.** ⟨Prät.⟩ dient der Umschreibung einer Bitte, eines Wunsches: ich wollte Sie bitten, fragen, ob ... **3.** ⟨Konjunktiv Prät.⟩ drückt einen irrealen Wunsch aus: ich wollte *(wünschte),* es wäre alles vorüber; wollte Gott, daß ... (↑Gott 1). **4.** ⟨Konjunktiv Präs.⟩ (veraltend) drückt einen Wunsch, eine höfliche, zugleich bestimmte Aufforderung aus: wenn Sie bitte Platz nehmen wollen; man wolle bitte darauf achten, daß ...; ⟨ohne Inversion⟩ als einem Befehl ähnliche Aufforderung: Sie wollen sich bitte sofort melden. **5.** drückt aus, daß der Sprecher die von ihm wiedergegebene Behauptung eines anderen mit Skepsis betrachtet, für fraglich hält: er will es [nicht] gewußt, gesehen haben *(behauptet, es [nicht] gewußt zu haben);* und er will ein Kenner der Materie sein *(meint, er sei ...).* **6.** meist verneint; drückt aus, daß etw. [nicht] in der ihm eigentlich genannten Weise funktioniert, abläuft o. ä.: die Wunde will [und will] nicht heilen; der Motor wollte nicht anspringen; etw. will nicht gelingen, kein Ende nehmen; seine Beine wollen nicht mehr (ugs.; *sie versagen ihm ihren Dienst);* es will Abend werden (geh.; *es wird allmählich Abend);* verblaßt: das will nichts heißen, will nicht viel sagen *(heißt, bedeutet nicht viel);* das will ich hoffen, meinen; ein nicht enden wollender Beifall. **7.** ⟨in Verbindung mit einem 2. Part. u. „sein" od. „werden"⟩ drückt aus, daß etw. eine bestimmte Bemühung, Anstrengung o. ä. verlangt; *müssen:* etw. will gelernt, gekonnt, getan sein; dieser Schritt will gut überlegt werden. **8.** (ugs.) *(für sein Gedeihen o. ä.) brauchen, verlangen:* diese Blumen wollen Sonne, Licht, Feuchtigkeit [haben]; die Tiere wollen ihre Pflege. **9.** *einen bestimmten Zweck haben; einen bestimmten Zweck dienen:* die Aktion will aufklären über die Verhältnisse in den ärmsten Ländern der Welt. **10.** (ugs.) *etw. Übles gegen jmdn. im Sinn haben:* jmdm. etw. w. *(kann uns gar nichts anhaben).* **11.** ⟨im 2. Part.⟩ *mit allzu erkennbarer Absicht; gekünstelt, unnatürlich:* seine Gesten, Reden sind so gewollt; ⟨subst.:⟩ der Sache haftet etwas allzu Gewolltes an.

wöllen [ˈvœlən] ⟨sw. V.; hat⟩ [vgl. Gewölle] (Jägerspr.): *(von Raubvögeln) das Gewölle ausspeien.*

Wollen- (schweiz. svw. ↑Woll-): ~**geschäft**, das; ~**jacke**, die; ~**stoff**, der.

wollig [ˈvɔlɪç] ⟨Adj.⟩: **a)** *aus Wolle bestehend, mit Wolle bedeckt:* ein -es Fell; **b)** *von flauschig weicher Oberfläche:* ein -es Gewebe; **c)** *(in bezug auf das Haar des Menschen) dicht u. gekraust:* die -en Haare der Neger; **d)** *(von der behaarten Oberfläche von Pflanzen[teilen]) weich u. dichtbehaart:* -e Blätter, Samen.

Wollust [ˈvɔlʊst], die; -, Wollüste [...lʏstə] ⟨Pl. selten⟩ [mhd. spätahd. wollust, zu ↑wohl u. ↑Lust] (geh., veraltend): *sinnliche, sexuelle Begierde, Lust; Geilheit* (1): W. empfinden; sich der W. ergeben; ***mit wahrer W. [etw. Bestimmtes tun]** *(mit als seltsam, abwegig, böse o. ä. einzuschätzender Lust, mit einem seltsamen Vergnügen an etw. [etw. Bestimmtes tun]):* mit wahrer W. rächte er sich an den Wehrlosen; ⟨Abl.:⟩ **wollüstig** ⟨Adj.⟩ [mhd. wollustec = Lust erweckend] (geh.): *mit Wollust; von Wollust erfüllt; Wollust erregend;* **Wollüstling**, der; -s, -e (geh., selten): *wollüstiger Mann.*

Wolpertinger [ˈvɔlpɛtɪŋɐ], der; -s [viell. zu mundartl. Walper = Entstellung von: Walpurgis, ↑Walpurgisnacht] (bayr.): *Fabeltier mit angeblich sehr wertvollem Pelz, das zu fangen man Leichtgläubige ausschickt mit einem Sack u. einer brennenden Kerze.*

Wolpryla [vɔlˈpryːla], das; -s [Kunstw.] (DDR): *wollige synthetische Faser, die zur Herstellung von Textilien verwendet wird.*

wolynisch [voˈlyːnɪʃ] ⟨Adj.; o. Steig.⟩ [nach dem Namen

der hist. Landschaft Wolynien (nordwestl. Ukraine)] in der Fügung *-es **Fieber** (Med.; *Infektionskrankheit mit periodischen, meist im Abstand von fünf Tagen auftretenden Fieberschüben; Fünftagefieber; Quintana).*

Wombat ['vɔmbat], der; -s, -s [engl. wombat, aus einer australischen Eingeborenenspr.]: *in Australien u. Tasmanien heimisches Beuteltier.*

Women's Lib ['wɪmɪnz 'lɪb], die; - [engl.-amerik., kurz für Women's Liberation Movement]: *innerhalb der Bürgerrechtsbewegung der 1960er Jahre entstandene amerikanische Frauenbewegung.*

womit [vo'mɪt] ⟨Adv.⟩ [mhd. wōmit]: **1.** ⟨interrogativ⟩ [mit bes. Nachdruck: 'vo:mɪt] *auf welche Weise, mit welchem Mittel o.ä.?:* w. hat er das verdient?; w. hast du den Flecken weggebracht? **2.** ⟨relativisch⟩ *mit welcher (gerade genannten) Sache; mit dem, mit der:* das ist etwas, w. ich nicht einverstanden bin; man fand die Waffe, w. der Schuß abgefeuert worden war; **womöglich** [vo'mø:klɪç] ⟨Adv.⟩: *vielleicht; möglicherweise:* er kommt w. schon heute; w. hat er das nicht gewußt; war das nicht w. ein Fehler?; vgl. möglich (1); **wonach** [vo'na:x] ⟨Adv.⟩ [mhd. warnâch]: **1.** ⟨interrogativ⟩ [mit bes. Nachdruck: 'vo:na:x] *nach wem, nach welcher Sache?:* w. suchst du?; weißt du, w. es hier riecht? **2.** ⟨relativisch⟩ **a)** *nach dem, der; nach welchem, welcher:* etw., w. sie großes Verlangen hatten; das Gesetz, w. sie angetreten waren; **b)** *dem-, derzufolge:* es gibt eine Darstellung, w. er nicht an der Sache beteiligt war; **woneben** [vo'ne:bn̩] ⟨Adv.⟩ (selten): **1.** ⟨interrogativ⟩ [mit bes. Nachdruck: 'vo:ne:bn̩] *neben welcher Sache?:* w. soll ich den Stuhl stellen? **2.** ⟨relativisch⟩ **a)** *neben welcher (gerade genannten) Sache; neben welchem:* das Haus, w. der Baum steht; **b)** *worüber hinaus:* er arbeitet in einer Fabrik, w. er aber noch viel Zeit auf sein Steckenpferd verwendet.

Wonne ['vɔnə], die; -, -n [mhd. wünne, wunne, ahd. wunni], eigtl. = Genuß, Freude] (geh., veraltend): *hoher Grad der Beglückung, des Vergnügens, der Freude:* es war eine W., diesem Künstler, seinem Spiel zuzuhören; alles war eitel W.; die -n der Liebe, des Glücks; die Kinder kreischten vor W.; es ist für ihn eine wahre W. (abwertend; *er hat daran seinen bösen Spaß*), andere zu schikanieren; ***mit W.** (ugs.; *sehr gerne; mit dem größten Vergnügen*): mit W. würde ich das jetzt tun.

wo̱nne-, Wo̱nne-: ~**bibber** [-bɪbɐ], der; -s, - [zu ↑bibbern] (ugs. scherzh.): svw. ↑Götterspeise (2); ~**gefühl**, das; ~**grunzen** in der Fügung **mit W.** (ugs. scherzh.; *mit Freuden; sehr gern*); ~**kloß**, der (ugs.): *wohlgenährtes Baby; dickes [kleines] Kind, Mädchen*; ~**monat**, ~**mond**, der [frühnhd. Neubelebung von ahd. winnimānōd = Weidemonat; ahd. winne = Weide(platz), schon ahd. Zeit umgedeutet zu wunnia (↑Wonne), danach wunnimānōd = Wonnemonat] (veraltet): *Mai:* es war im W. [Mai]; ~**proppen** [-'prɔpn̩], der; -s, - [mundartl. Nebenf. von ↑Pfropfen] (ugs. scherzh.): svw. ↑~kloß; ~**schauder**, der (geh.): ~**schauer**, der (geh.): *Schauer hervorrufendes Gefühl der Wonne;* ~**trunken** ⟨Adj.; nicht adv.⟩ (dichter.): *trunken (2) vor Wonne;* ~**voll** ⟨Adj.; nicht adv.⟩ (dichter.): *ein Gefühl der Wonne hervorrufend; lustvoll.*

wonnig ['vɔnɪç] ⟨Adj.⟩ [mhd. (md.) wunnic]: **1.** (fam.) *Entzücken hervorrufend; reizend; niedlich:* ein -es Baby; Kinder, seht mal den Birnbaum! Wonnig (wie wunderschön!; Kempowski, Tadellöser 282). **2.** (geh., selten) *von Wonne erfüllt:* in -en Gefühlen schwelgen; **wo̱nniglich** ['vɔnɪklɪç] ⟨Adj.⟩ (geh., veraltend): *beseligend; Wonne gewährend:* eine -e Zeit.

Wood [wʊd], der; -s, -s [engl. wood, eigtl. = Holz] (Golf): *Golfschläger mit einem Kopf aus Holz.*

Woodcockspaniel ['wʊdkɔk-], der; -s, - (selten): svw. ↑Cokkerspaniel.

Woog [vo:k], der; -[e]s, -e [mhd. wāc, ahd. wāg = (bewegtes) Wasser, verw. mit ↑Woge] (landsch.): **a)** *kleiner See;* **b)** *tiefe Stelle in einem Fluß.*

woran [vo'ran] ⟨Adv.⟩ [mhd. waran, ahd. wārana]: **1.** ⟨interrogativ⟩ [mit bes. Nachdruck: 'vo:ran] **a)** *an welcher Stelle, welchem Ort, welchem Gegenstand o.ä.?:* w. hast du dich verletzt?; er wußte nicht, w. er sich festhalten sollte; **b)** *an welche Stelle, welchen Ort o.ä.?:* w. hat er sich gelehnt?; **c)** *an welcher Sache?:* w. ist er gestorben?; er fragte, w. sie arbeite; man weiß nicht, w. man ist; **d)** *an welche Sache?:* w. denkst du? **2.** ⟨relativisch⟩ **a)** *an welcher (gerade genannten) Stelle:* der Nagel, w. das Bild hing; **b)** *an welche*

(gerade genannte) Stelle: die Wand, w. *(an der)* das Bild hing; **c)** *an welcher (gerade genannten) Sache:* das Buch, w. er gerade arbeitet; **d)** *an welche (gerade genannte) Sache:* er wußte vieles, w. sich sonst niemand mehr erinnerte; **worauf** [vo'raʊf] ⟨Adv.⟩: **1.** ⟨interrogativ⟩ [mit bes. Nachdruck: 'vo:raʊf] **a)** *auf welcher Stelle, welchem Platz o.ä.?:* w. steht das Haus?; **b)** *auf welche Stelle, welchen Platz o.ä.?:* w. darf ich mich setzen?; **c)** *auf welche, welcher Sache?:* w. wartest du?; ich weiß nicht, w. er hinauswill; w. fußt seine Annahme? **2.** ⟨relativisch⟩ **a)** *auf welche (gerade genannte) Sache:* das Papier, w. er geschrieben hatte; **b)** *auf welcher (gerade genannten) Sache:* die Bank, w. *(auf der)* ich saß; **c)** *auf welche (gerade genannten) Vorgang folgend; woraufhin:* er klingelte, w. unverzüglich die Tür geöffnet wurde; **woraufhin** [--'-] ⟨Adv.⟩: **1.** ⟨interrogativ⟩ *auf welche Sache hin?:* w. hat er das getan? *(was hat ihn dazu veranlaßt, was war der Grund dafür?).* **2.** ⟨relativisch⟩ svw. ↑worauf (2c): er spielte vor, w. man ihn sofort engagierte; **woraus** [vo'raʊs] ⟨Adv.⟩ [spätmhd. woraus]: **1.** ⟨interrogativ⟩ [mit bes. Nachdruck: 'vo:raʊs] **a)** *aus welcher Sache, bes. aus welchem Material o.ä.?:* w. ist das Gewebe hergestellt?; er fragte, w. *(aus welchen Teilen)* sich das Ganze zusammensetze; **b)** *aus welcher Sache, bes. aus welchem Umstand o.ä.?:* w. schließt du das?; man weiß nicht, w. das zu erklären ist. **2.** ⟨relativisch⟩ *aus welcher (gerade genannten) Sache; aus dem:* das Holz, w. die Möbel gemacht sind; das Buch, w. sie vorlas.

Worb [vɔrp], der; -[e]s, Wörbe ['vœrbə] u. die; -, -en, **Worbe** ['vɔrbə], die; -, -n [mhd., ahd. worp, eigtl. = Krümmung] (landsch.): *Griff am Sensenstiel.*

Worcesterso̱ße ['vʊstɐ-], die; -, -n [nach der engl. Stadt Worcester] (Kochk.): *pikante Soße zum Würzen von Speisen.*

worden [vo'rajn] ⟨Adv.⟩: vgl. wohinein.

worfeln ['vɔrfl̩n] ⟨sw. V.; hat⟩ /vgl. ²gewürfelt/ [Iterativbildung zu veraltet gleichbed. worfen, mhd. (md.) worfen, zu ↑Wurf] (Landw. früher): *das ausgedroschene Getreide mit Hilfe der Worfschaufel von Spreu u. Staub reinigen;* **Wo̱rfschaufel**, die; -, -n (Landw. früher): *Schaufel, mit der das Getreide beim Worfeln gegen den Wind geworfen wurde.*

worin [vo'rɪn] ⟨Adv.⟩ [spätmhd. worinn(e)]: **1.** ⟨interrogativ⟩ [mit bes. Nachdruck: 'vo:rɪn] *in welcher Sache?:* w. besteht der Vorteil?; ich weiß nicht, w. der Unterschied liegt. **2.** ⟨relativisch⟩ *in welcher (gerade genannten) Sache; in dem, der:* das Haus, w. sie wohnen; es gibt mancherlei, w. sie sich unterscheiden.

Workaholic [wɔːkə'hɔlɪk], der; -s, -s [engl. workaholic, zusgez. aus: work = Arbeit u. alcoholic = Alkoholiker] (Psych.): *jmd., der unter dem Zwang leidet, ununterbrochen arbeiten zu müssen:* „Workaholics", wie sie von Psychologen genannt werden, galten ... einer der unglücklichen Menschen, die mit der Dauerarbeit nur ihre psychischen Konflikte zu verdrängen suchten (Spiegel 22, 1980, 249); ... jene Erklärungsversuche, die die Japaner zu economic animals oder zu -s stempeln, zu Wesen, die nur für die Produktion leben und eine geradezu krankhaften Arbeitswut besessen sind (Zeit 17. 4. 81, 24); **Workshop** ['wɔːkʃɔp], der; -s, -s [engl. workshop, eigtl. = Werkstatt]: *Kreis, Seminar o.ä., in dem in freier Diskussion bestimmte Themen erarbeitet werden, ein Erfahrungsaustausch stattfindet:* einen W. veranstalten; **Work-Song** ['wə:ksɔŋ], der; -s, -s [engl.-amerik. work song]: *Arbeitslied, bes. der afrikanischen Sklaven in Nordamerika.*

Worldcup ['wɔːldkʌp], der; -s, -s [engl. world cup, aus: world = Welt u. cup, ↑Cup] (Sport): *meist jährlich stattfindender Wettbewerb, [Welt]meisterschaft (in verschiedenen Sportarten).*

Wort [vɔrt], das; -[e]s, Wörter u. Worte [mhd., ahd. wort, eigtl. = feierlich Gesprochenes] **1.** ⟨Vkl. ↑Wörtchen, Wörtlein⟩ **a)** ⟨Pl. Wörter; gelegtl. auch: Worte⟩ *kleinste selbständige sprachliche Einheit von Lautung (2) u. Inhalt (2a) bzw. Bedeutung:* ein ein-, mehrsilbiges, kurzes, langes, zusammengesetztes, deutsches, fremdsprachliches, veraltetes, umgangssprachliches, fachsprachliches, mundartliches W.; dieses W. ist ein Substantiv, Verb, Adjektiv; ein W. buchstabieren, richtig/falsch schreiben, aussprechen, gebrauchen, übersetzen; bestimmte Wörter [im Text] unterstreichen; einen Text für W. abschreiben; das ist im wahrsten, eigentlichen Sinne des -es, in des -es wahrster,

eigenster Bedeutung *(das ist wirklich, unzweifelhaft)* wunderbar; 2 000 Mark, in -en (auf Quittungen, Zahlungsanweisungen o. ä.; *in Buchstaben ausgeschrieben)*: zweitausend; **b)** ⟨Pl. Worte⟩ *Wort* (1 a) *in speziellem Hinblick auf seinen bestimmten Inhalt, Sinn; Ausdruck, Begriff:* Liebe ist ein großes W.; Er mahnt das W. Kultur bitter ernst (H. Gerlach, Demission 155); nach dem passenden, treffenden W. suchen. **2.** ⟨Pl. Worte; Vkl. ↑Wörtchen, Wörtlein⟩ *etw., was man als Ausdruck seiner Gedanken, Gefühle o. ä. zusammenhängend äußert; Äußerung, Bemerkung, Rede* (2 a)*:* Worte des Dankes, Trostes, der Entschuldigung; freundliche, aufmunternde, beschwichtigende, anerkennende, scharfe, harte, verletzende, unvorsichtige, unnötige -e; das waren goldene *(beherzigenswerte)* -e; zwischen uns ist kein lautes, böses W. gefallen; jedes W. von ihm saß, traf; ihm ist ein unbedachtes W. entschlüpft, herausgerutscht; das ist das erste W., das ich davon höre *(das ist mir ganz neu);* jmds. zweites, drittes W. ist/bei jmdm. ist jedes zweite, dritte W. „Geld“ *(jmd. spricht sehr häufig über Geld);* mir fehlen die -e, finde keine -e [dafür]! *(ich bin vor Überraschung, Entrüstung o. ä. sprachlos);* daran, davon ist kein W. wahr/daran ist kein wahres W. *(nichts von dem Gesagten stimmt);* darüber ist kein W. gefallen *(es wurde überhaupt nicht erwähnt);* spar dir deine -e!; ein W. einwerfen, dagegen sagen; mit jmdm. ein paar verbindliche -e wechseln; ein offenes, ernstes W. reden, sprechen; das W. an jmdn. richten; [zur Begrüßung] ein paar -e sprechen *(eine kleine Ansprache halten);* seine -e sorgsam wählen, abwägen; die richtigen, passenden -e für etw. finden; die -e gut zu setzen wissen (geh.; *gut reden können);* viel[e] -e machen *(viel reden, ohne dabei zum Wesentlichen zu kommen);* er hat mir kein [einziges] W. *(gar nichts)* davon gesagt; vor Angst kein W. herausbringen; er hat kein W. mit mir gesprochen; davon weiß ich kein W. *(das ist mir ganz neu);* ich verstehe kein W. *(kann deinen, seinen usw. Gedankengängen, Ausführungen nicht folgen);* bei dem Lärm kann man ja kaum sein eigenes W. verstehen; auf ein W.! *(ich möchte Sie/dich kurz sprechen);* auf jmds. W., -e *(Rat)* hören/[nicht] viel geben; der Hund hört, gehorcht [ihm] aufs W. *(befolgt [s]einen Befehl auf der Stelle);* jmdm.] etw. aufs W. glauben *([jmdm.] das Gesagte ohne Einschränkungen glauben);* ich möchte durch kein/mit keinem W. mehr daran erinnert werden; etw. in -e fassen, kleiden; etw. in/mit wenigen, klaren, knappen, dürren -en sagen, erklären, darlegen; eine Sprache in W. und Schrift *(in bezug auf Sprechen u. Schreiben; mündlich u. schriftlich)* beherrschen; in/mit W. und Tat *(in [jmds.] Reden u. Handeln);* jmdn. mit leeren -en abspeisen; jmdn., etw. mit keinem W. *(überhaupt nicht)* erwähnen; davon war mit keinem W. die Rede; mit einem W. (als Einleitung einer resümierenden Aussage; *kurz gesagt),* es war skandalös; mit anderen -en (in bezug auf eine unmittelbar vorausgegangene Aussage; *anders ausgedrückt, formuliert);* mit diesen -en *(indem, während er das sagte)* verließ er das Zimmer; etw. läßt sich nicht mit zwei -en sagen *(läßt sich nicht so knapp sagen, bedarf einer längeren Ausführung);* nach -en suchen, ringen; ohne viel -e *(ohne viel darüber zu reden; ohne lange Vorreden)* etw. tun; jmdn. [nicht] zu W. kommen lassen *(jmdm. [keine] Gelegenheit geben, sich zu einer bestimmten Sache zu äußern);* R dein W. in Gottes Ohr! *(möge sich bewahrheiten, was du sagst!);* ein W. gibt/gab das andere *(Rede u. Gegenrede werden/wurden immer heftiger, u. es entstand Streit);* hast du [da noch] -e? (als Ausdruck höchsten Erstaunens o. ä.; *was soll man dazu sagen?; das ist ja unglaublich!);* du sprichst ein großes W. gelassen aus (als scherzhafte Entgegnung auf eine Äußerung, bei der jmd. etw., was durchaus nicht sicher od. selbstverständlich ist, als solches bereits hinstellt od. voraussetzt; nach Goethe, „Iphigenie“, I, 3); **das letzte W./jmds. letztes W.** *(die, jmds. endgültige Entscheidung):* das letzte W. in dieser Angelegenheit ist noch nicht gesprochen; [immer] **das letzte W. haben/behalten wollen, müssen** *(ständig] darauf aussein, recht zu behalten u. deshalb immer noch einmal ein Gegenargument vorbringen);* **das W. haben** *(in einer Versammlung o. ä. an der Reihe sein, zum Thema zu sprechen);* das W. hat [jetzt] Kollege X!; **das W. ergreifen/nehmen** *(in einer Versammlung o. ä. in die Diskussion eintreten, zu sprechen beginnen);* **das W. führen** *(in einer Gruppe [von Gesprächspartnern] der Bestimmende, Maßgebende*

sein; *im Namen mehrerer als Sprecher auftreten);* **das große W. haben/führen** *(großsprecherisch reden);* **jmdm. das W. geben/erteilen** *(als Vorsitzender, Leiter einer Versammlung o. ä. jmdn. zum Thema sprechen lassen, als [nächsten] Sprecher aufrufen);* **jmdm. das W. entziehen** *(als Vorsitzender, Leiter einer Versammlung o. ä. jmdm. untersagen, in seiner Rede fortzufahren);* **jmdm. das W. verbieten/verweigern** *(jmdm. untersagen, sich zu äußern);* **jmdm., einer Sache das W. reden** (geh.; *sich nachdrücklich für jmdn., etw. aussprechen);* **für jmdn. ein [gutes] W. einlegen** *(für jmdn. als Fürsprecher auftreten);* **etw. [nicht] W. haben wollen** *(etw. [nicht] eingestehen, wahrhaben wollen);* **jmdm. das W. aus dem Munde/von der Zunge nehmen** *(jmdn. in etw., was er gerade sagen wollte, zuvorkommen, das Betreffende vor ihm äußern);* **jmdm. das W. im Munde [her]umdrehen** *(jmds. Aussage absichtlich falsch, gegenteilig auslegen);* **[k]ein W./[keine] -e verlieren** *(nicht [mehr] erwähnen, darüber [nicht mehr] reden, sprechen):* darüber brauchst du kein W. mehr zu verlieren; ohne viel -e zu verlieren, jmdm. helfen; **jmdm. ins W. fallen** *(jmdn. in der Rede unterbrechen, nicht ausreden lassen);* **ums W. bitten** *(in einer Versammlung o. ä. um die Erlaubnis bitten, zum Thema sprechen zu dürfen);* **sich zu[m] W. melden** *(in einer Versammlung o. ä. zu erkennen geben, daß man zur Sache sprechen möchte).* **3.** ⟨Pl. Worte⟩ *Ausspruch:* ein wahres, weises, klassisches, viel zitiertes W.; dieses W. ist, stammt von Goethe; ***geflügelte -e** *(bekannte, viel zitierte Aussprüche;* LÜ von griech. épea pteróenta [Homer])*.* **4.** ⟨Pl. Worte⟩ *Text von, zu etw.:* W. und Weise; die zu dieser Melodie schrieb ...; etw. in W. und Bild darlegen; Lieder ohne -e. **5.** ⟨o. Pl.⟩ *förmliches Versprechen; Versicherung:* jmdm. das W. abnehmen zu schweigen; sein W. geben, halten, einlösen, brechen, zurücknehmen, zurückziehen; ich gebe Ihnen mein W. *(Ehrenwort)* darauf; auf mein W. *(dafür verbürge ich mich)!;* jmdn. beim W. nehmen *(von jmdm. erwarten, verlangen, das, was er versprochen hat, auch zu tun);* ***bei jmdm. im W. sein** *(durch ein Versprechen o. ä. verpflichtet sein).* **6.** ⟨o. Pl.⟩ **a)** (Rel.) *Kanon, Sammlung heiliger Schriften, bes. die darin enthaltene Glaubenslehre:* das heilige, geoffenbarte W.; das W. Gottes; die Verkündigung des -es; **b)** (christl. Theol.) *Logos als zweite göttliche Person der Dreifaltigkeit:* Und das W. ist Fleisch geworden (bibl.; [Joh. 1, 14).

wort-, Wort-: ~**akzent,** der (Sprachw.): *Hauptbetonung eines Wortes* (1 a); ~**arm** ⟨Adj.⟩ (geh.): svw. ↑~karg (b); ~**art,** die (Sprachw.): *Art, Klasse* (3), *der ein Wort* (1 a) *nach bestimmten sprachlichen, bes. grammatischen Gesichtspunkten zugeordnet wird* (z. B. Verb); ~**atlas,** der (Sprachw.): *Kartenwerk, in dem die Verbreitung der landschaftlich unterschiedlichen Bezeichnungen für bestimmte Begriffe verzeichnet ist* (z. B. Brötchen, Semmel, Weck[en])*;* ~**auswahl,** die ⟨o. Pl.⟩ (Sprachw.): svw. ↑Wortwahl; ~**bedeutung,** die ⟨o. Pl.⟩: vgl. ↑Bedeutung (1 b), dazu: ~**bedeutungslehre,** die ⟨o. Pl.⟩ (Sprachw.): svw. ↑Semasiologie; ~**bestand,** der (Sprachw.) ⟨Pl. selten⟩: *lexikalisierter Bestand* (2) *an Wörtern in einer Sprache;* ~**beugung,** die (Sprachw.): svw. ↑Flexion (1); ~**bildung,** die (Sprachw.): **a)** ⟨o. Pl.⟩ *das Bilden neuer Wörter durch Zusammensetzung od. Ableitung bereits vorhandener Wörter;* **b)** *durch Zusammensetzung od. Ableitung gebildetes neues Wort,* dazu: ~**bildungslehre,** die ⟨o. Pl.⟩ (Sprachw.): *sprachwissenschaftliche Disziplin, die sich mit Bildung u. Bau des Wortschatzes einer Sprache befaßt;* ~**blindheit,** die (Med.): svw. ↑Buchstabenblindheit; ~**bruch,** der (Sprachw.): *Nichterfüllung eines gegebenen Wortes* (5), dazu: ~**brüchig** ⟨Adj.; o. Steig.; nicht adv.⟩: *sein gegebenes Wort* (5) *brechend, einen Wortbruch begehend:* gegen jmdn. w. sein; [an jmdm.] w. werden; ~**familie,** die (Sprachw.): *Gruppe von Wörtern, die sich aus ein u. derselben etymologischen Wurzel entwickelt haben od. von ein u. demselben Lexem herzuleiten sind;* ~**feld,** das (Sprachw.): *Gruppe von Wörtern, die inhaltlich eng benachbart bzw. sinnverwandt sind; Bedeutungsfeld, Sinnbezirk;* ~**fetzen** ⟨Pl.⟩: *einzelne, aus dem Zusammenhang einer Rede* (2 a) *gerissene Wörter [die jmd. über eine Entfernung hört]:* abgerissene W.; Sie reden laut, denn der Sturm heult, und so fliegen W. auch zu ihr (K. H. Weber, Tote 292); ~**folge,** die (Sprachw.): svw. ↑~stellung; ~**form,** die (Sprachw.): *Lautgestalt eines Wortes (bes. in bezug auf die Flexion);* ~**forschung,** die ⟨o. Pl.⟩ (Sprachw.): *Teilbereich der Sprachforschung, in dem man das Wort in bezug*

auf seine Herkunft, Bedeutung, räumliche Verbreitung, soziale Zuordnung o. ä. untersucht; ~**frequenz,** die (Sprachw.): *Häufigkeit, mit der ein bestimmtes Wort in einem bestimmten Text, einer bestimmten Textsorte o. ä. auftaucht;* ~**fuchserei** [-fʊksərai̯], die; -, -en [zu ↑fuchsen] (veraltet): svw. ↑~**klauberei;** ~**fügung,** die (Sprachw.): *Fügung (2);* ~**führer,** der: *jmd., der eine Gruppe, eine Richtung, Bewegung o. ä. öffentlich vertritt, repräsentiert, als ihr Sprecher, führender Vertreter auftritt:* sich zum W. einer Gruppe, Sache machen; ~**gebrauch,** der: *Gebrauch eines Wortes* (1 a); ~**gefecht,** das: *mit Worten* (2) *ausgetragener Streit;* ~**geklingel,** das (abwertend): *schön klingende, aber nichtssagende Worte* (2): leeres W.; ~**geographie,** die: *Wissenschaft von der geographischen Verbreitung von Wörtern, Bezeichnungen* (b) *u. Namen als Teilgebiet der Sprachgeographie;* ~**geplänkel,** das: svw. ↑Geplänkel (2); ~**geschichte,** die (Sprachw.): **1.** ⟨o. Pl.⟩ a) *geschichtliche Entwicklung des Wortschatzes einer Sprache in seiner Gesamtheit bzw. in seinen einzelnen Wörtern;* **b)** *Wissenschaft von der Wortgeschichte* (1 a) *als Teilgebiet der Sprachgeschichte.* **2.** *Werk, das die Wortgeschichte* (1 a) *zum Thema hat;* ~**getreu** ⟨Adj.⟩: *dem Wortlaut des Originals getreu* (2): eine ~e Übersetzung; einen Text w. wiedergeben; ~**gewalt,** die ⟨o. Pl.⟩: svw. ↑Sprachgewalt, dazu: ~**gewaltig** ⟨Adj.⟩: *von Wortgewalt zeugend;* ~**gewandt** ⟨Adj.⟩: svw. ↑redegewandt, dazu: ~**gewandtheit,** die; ~**gottesdienst,** der (christl. Kirche): *Gottesdienst, in dem die Lesung aus der Bibel [u. die Predigt] im Mittelpunkt steht;* ~**gruppe,** die (Sprachw.): *Gruppe von Wörtern, die zusammengehören,* dazu: ~**gruppenlexem,** das (Sprachw.): svw. ↑Idiom (2); ~**gut,** das ⟨o. Pl.⟩: *Wortbestand einer Sprache;* ~**hülse,** die (abwertend): *seines Inhalts entleertes, phrasenhaft gebrauchtes Wort* (1 b): Gerechtigkeit war ... eine leere W. der Bürgerrhetorik (Th. Mann, Zauberberg 960); ~**index,** der: *alphabetisches Verzeichnis der in der betreffenden wissenschaftlichen Arbeit untersuchten, erwähnten Wörter, Begriffe;* ~**inhalt,** der (Sprachw.): *Inhalt* (2 a) *eines Wortes;* ~**karg** ⟨Adj.⟩: a) *mit seinen Worten* (2) *sparsam umgehend, wenig Worte machend, wenig redend:* ein ~er Mensch; w. sein; während wir w. unseren ... Kaffee schlürfen (Frisch, Stiller 419); **b)** *nur wenige Worte enthaltend:* eine ~e Antwort; Man begrüßte sich mit ... ~er Herzlichkeit (Bieler, Mädchenkrieg 142), dazu: ~**kargheit,** die; ~**klasse,** die: svw. ↑~**art;** ~**klauber,** der (abwertend): *jmd., der wortklauberisch ist,* dazu: ~**klauberei** [------'-], die (abwertend): *pedantisch enge Auslegung der Worte* (1 b, 2), *kleinliche Festhalten an der wortwörtlichen Bedeutung von etw. Gesagtem, Geschriebenem; Rabulistik,* ~**klauberisch** ⟨Adj.⟩: *die Wortklauberei betreffend, ihrer Art entsprechend; rabulistisch;* ~**körper,** der (Sprachw.): *Lautung* (2) *eines Wortes;* ~**kreuzung,** die (Sprachw.): svw. ↑Kontamination (1); ~**laut,** der: *wörtlicher Text von etw.:* der genaue W. eines Vertrages; das Telegramm hat folgenden W.: ...; eine Rede im [vollen, originalen] W. veröffentlichen; ~**lehre,** die: **1.** *Lehre von den Wortarten, der Flexion u. Bildung der Wörter als Teilgebiet der Grammatik.* **2.** *wissenschaftliche Darstellung, Lehrbuch der Wortlehre* (1): eine lateinische W.; ~**los** ⟨Adj.; o. Steig.⟩: *ohne Worte; ohne ein Wort zu sagen, zu äußern; schweigend:* -es Verstehen; sich w. ansehen; w. gingen sie nebeneinanderher, dazu: ~**losigkeit,** die; -: *das Wortlossein;* ~**meldung,** die: *Meldung [durch Handzeichen o. ä.] in einer Versammlung o. ä., daß man sprechen möchte:* seine W. zurückziehen; gibt es noch weitere ~en zu diesem Punkt?; der Diskussionsleiter bat um ~en; ~**mischung,** die (Sprachw.): svw. ↑Kontamination (1); ~**paar,** das (Sprachw.): *aus zwei Wörtern gleicher Wortart bestehende feste Redewendung; Zwillingsformel* (z. B. ,,frank und frei", ,,Himmel und Erde"); ~**prägung,** die: *Prägung* (3) *eines Wortes;* ~**register,** das: svw. ↑~**index;** ~**reich** ⟨Adj.⟩: **1.** *mit vielen Worten [geäußert], mit großem Wortaufwand [verbunden], weitschweifig:* eine ~e Entschuldigung, Rechtfertigung; gegen etw. w. protestieren. **2.** ⟨nicht adv.⟩ *einen großen Wortschatz aufweisend:* eine ~e Sprache, dazu: ~**reichtum,** der; ~**salat,** der (Med., sonst abwertend): *wirre Ungeordnetheit, logisch-begriffliche Zusammenhanglosigkeit einer Rede* (2 a); ~**schatz,** der ⟨Pl. selten⟩: **1.** *Gesamtheit der Wörter einer Sprache; Lexik:* der deutsche, englische W.; der W. einer Fach-, Sondersprache. **2.** *Gesamtheit der Wörter, über die ein einzelner verfügt:* aktiver *(vom Sprecher, Schreiber tatsächlich verwendeter),* passiver *(vom Hörer, Leser verstandener, aber nicht selbst verwendeter)*

W.; der W. eines Schulanfängers umfaßt zwei- bis dreitausend Wörter; einen großen W. haben; dieses Wort gehört nicht zu seinem W. *(wird von ihm nicht benutzt);* ~**schöpfer,** der: *jmd., der wortschöpferisch ist,* dazu: ~**schöpferisch** ⟨Adj.⟩: *in bezug auf Wortprägungen, neue Wortbildungen schöpferisch,* ~**schöpfung,** die: **a)** *wortschöpferische Fähigkeit, Tätigkeit;* **b)** *geprägtes, neu gebildetes Wort;* ~**schwall,** der ⟨Pl. ungebr.⟩ (abwertend): svw. ↑Redeschwall: ein leerer, großer W.; jmdn. mit einem [wahren] W. übergießen, überschütten; ~**sinn,** der: *Sinn, Bedeutung eines Wortes* (1 a); ~**sippe,** die (Sprachw.): svw. ↑~**familie;** ~**spalterei** [-ʃpaltə'rai̯], die; -, -en (abwertend): svw. ↑Haarspalterei; ~**spiel,** das: *Spiel mit Worten, dessen witziger Effekt auf der Doppeldeutigkeit des gebrauchten Wortes beruht od. auf gleichen bzw. ähnlichen Lautung zweier aufeinander bezogener Wörter verschiedener Bedeutung;* ~**stamm,** der (Sprachw.): svw. ↑Stamm (5); ~**stellung,** die (Sprachw.): *Aufeinanderfolge der Wörter im Satz;* ~**streit,** der: **1.** svw. ↑~**gefecht. 2.** *Streit um Worte* (1 b), *Begriffe;* ~**ungeheuer,** das (emotional): svw. ↑~**ungetüm;** ~**ungetüm,** das (emotional): *auf Grund seiner übermäßigen Länge als monströs empfundenes [zusammengesetztes] Wort;* ~**verbindung,** die (Sprachw.): *Einheit von mehreren Wörtern, die häufig od. ständig zusammen gebraucht werden;* ~**verdreher,** der (abwertend): *jmd., der jmds. Worte verdreht;* ~**verdrehung,** die (abwertend): *das Verdrehen, Verfälschen von jmds. Worten;* ~**verzeichnis,** das: svw. ↑~**index;** *Vokabular* (2); ~**vorrat,** der (veraltend): svw. ↑~**schatz;** ~**wahl,** die: *[Aus]wahl der Wörter, die jmd. beim Sprechen, Schreiben trifft;* ~**wechsel,** der: a) svw. ↑~**gefecht:** [mit jmdm.] einen W. haben, in einen heftigen W. geraten; es kam zwischen den beiden zu einem scharfen W.; **b)** (veraltend) *Gespräch, Disput:* ein gewisser Ernst mischte sich in unseren freundlichen W. (Sieburg, Blick 156); ~**wissen,** das (bes. Päd. abwertend): *leeres, auf der Kenntnis des Wortes beruhendes Wissen ohne Bezug auf die Wirklichkeit;* ~**witz,** der: *auf einem Wortspiel beruhender Witz;* ~**wörtlich** ['----] ⟨Adj.; o. Steig.⟩ (verstärkend): **a)** ⟨selten präd.⟩ *ganz wörtlich* (1 a): eine ~e Übereinstimmung beider Texte; in der Notiz heißt es w.: ,,...."; **b)** ⟨meist adv.⟩ *ganz wörtlich* (1 b): Sie war ihm in den Schoß gefallen. W. beinahe (K. H. Weber, Tote 217); ~**zeichen,** das: *als Warenzeichen schützbares Merkzeichen in Form eines Wortes;* ~**zusammensetzung,** die (Sprachw.): a) ⟨o. Pl.⟩ *das Zusammensetzen von Wörtern zu einem neuen Wort;* **b)** *zusammengesetztes Wort; Kompositum.*

Wörtchen ['vœrtçən], das; -s, -: **1.** ↑Wort (1). **2.** ↑Wort (2): du hast den ganzen Abend noch kein/nicht ein W. *(überhaupt nichts)* gesagt; davon ist kein W. wahr; *noch ein W. mit jmdm. zu reden haben (ugs.; jmdn., über dessen Verhalten man sich geärgert hat o. ä., noch zur Rede stellen, ihm unmißverständlich seinen Unwillen zu erkennen geben wollen):* ein W. mitzureden haben (ugs.; *bei einer Entscheidung mitzubestimmen haben* (geäußert als eine Art Einspruch gegen jmds. Pläne o. ä.): in dieser Sache habe ich auch noch ein W. mitzureden; **wörteln** ['vœrtl̩n] ⟨sw. V.; hat⟩ (österr.): *in einem Wortwechsel stehen;* **Wortemacher,** der; -s, - (abwertend): *jmd., der viel redet, was aber ohne Belang ist u. ohne Folgen bleibt;* **Wortemacherei** [...maxə'rai̯], die; - (abwertend): *nichtssagendes Reden;* **worten** ['vɔrtn̩] ⟨sw. V.; hat⟩ (Sprachw. selten): *in Sprache umsetzen u. dadurch dem Bewußtsein erschließen, sich anverwandeln:* ⟨subst.:⟩ das zu verwandelnde ,,Worten des Weltalls" durch menschliche Weltraumfahrer (Sprachforum 3, 1958, 43); **Wörter:** Pl. von ↑Wort; **Wörterbuch,** das; -[e]s, ...bücher: *Nachschlagewerk, in dem die Wörter einer Sprache nach bestimmten Gesichtspunkten ausgewählt, angeordnet u. erklärt sind:* ein ein-, zweisprachiges, fachsprachliches, etymologisches, orthographisches, rückläufiges (↑1 b) W.; ein W. der deutschen Umgangssprache, der Aussprache, der Abkürzungen; **Wörterverzeichnis,** das; -ses, -se: svw. ↑Wortverzeichnis; **Wörtlein,** das; -s, - [mhd. wortelīn] (seltener): svw. ↑Wörtchen; **wörtlich** ['vœrtlɪç] ⟨Adj.⟩ [mhd. wortlich, ahd. wortlicho (Adv.)]: **1. a)** *kein Wort auslassend od. durch ein anderes ersetzend; dem [Original]text genau entsprechend; wortgetreu:* die ~e Übersetzung eines Textes; die ~e Rede (↑Rede 3 a); etw. w. wiederholen; ein Satz ist w. abgeschrieben; **b)** *in der eigentlichen Bedeutung des Wortes:* im ~en Sinne; einen Befehl w. ausführen; du darfst nicht alles [so] w. *(genau)* nehmen. **2.** (veraltend) *durch Worte*

(1) *erfolgend, ausgedrückt; verbal* (1): eine -e Beleidigung; **Wortung,** die; -, -en (Sprachw. selten): *das Worten.*

worüber [vo'ry:bɐ] ⟨Adv.⟩: **1.** ⟨interrogativ⟩ [mit bes. Nachdruck: 'vo:ry:bɐ] **a)** *über welcher Stelle, welchem Gegenstand o. ä.?:* w. war das Tuch ausgebreitet?; **b)** *über welche Stelle, welchen Gegenstand o. ä.?:* w. bist du gestolpert?; **c)** (selten) *über welcher Sache o. ä.?:* w. hast du denn tagelang gebrütet?; **d)** *über welche Sache o. ä.?:* w. habt ihr euch unterhalten?; ich frage mich, w. sie so traurig ist. **2.** ⟨relativisch⟩ **a)** *über welcher (gerade genannten) Stelle o. ä., über welchem (gerade genannten) Gegenstand:* ein Vogelkäfig, w. *(über dem)* ein Tuch hing; **b)** *über welche (gerade genannten) Stelle o. ä., über welchen (gerade genannten) Gegenstand:* eine Grube, w. *(über die)* man vorsichtshalber Bretter gelegt hatte; **c)** (selten) *über welcher (gerade genannten) Sache o. ä.:* ein Problem, w. *(über dem)* er nun schon seit Tagen brütet; **d)** *über welche (gerade genannte) Sache o. ä.:* das Thema, w. *(über das)* er spricht, ist ziemlich brisant; **worum** [vo'rʊm] ⟨Adv.⟩ [wohl urspr. identisch mit ↑*warum*]: **1.** ⟨interrogativ⟩ [mit bes. Nachdruck: 'vo:rʊm] **a)** *um welche Stelle o. ä., welchen Gegenstand herum?:* w. gehört diese Schutzhülle?; **b)** *um welche Sache o. ä.?:* w. geht es/handelt es sich denn?; ich weiß nicht, w. er sich noch alles kümmern soll. **2.** ⟨relativisch⟩ **a)** *um welche (gerade genannte) Stelle o. ä., um welchen (gerade genannten) Gegenstand herum:* der Knöchel, w. *(um den)* sie eine elastische Binde trug; **b)** *um welche (gerade genannte) Sache o. ä.:* alles/nichts, w. er bat, wurde erledigt; das Erbe, w. *(um das)* der Streit ging, ...; **worunter** [vo'rʊntɐ] ⟨Adv.⟩: **1.** ⟨interrogativ⟩ [mit bes. Nachdruck: 'vo:rʊntɐ] **a)** *unter welcher Stelle, unter welchem Gegenstand o. ä.?:* w. hatte er sich versteckt?; **b)** *unter welche Stelle o. ä., unter welchen Gegenstand?:* w. soll ich einen Untersatz tun?; **c)** *unter welche Sache o. ä.?:* w. hat er zu leiden? **2.** ⟨relativisch⟩ **a)** *unter welcher (gerade genannten) Stelle, unter welchem (gerade genannten) Gegenstand o. ä.:* das ist ja der Baum, w. *(unter dem)* wir damals gepicknickt haben; **b)** *unter welche (gerade genannte) Stelle, unter welchen (gerade genannten) Gegenstand o. ä.:* die Heizung, w. *(unter die)* er seine nassen Schuhe stellte; **c)** *unter welcher (gerade genannten) Sache o. ä.:* etwas, w. sie sich gar nichts vorstellen konnte; die Trennung, w. *(unter der)* sie leidet; **d)** *in, unter welcher (gerade genannten) Menge:* die Briefe, w. *(unter denen)* etliche Mahnungen waren, ...; **woselbst** [vo'zɛlpst] ⟨Adv.; relativisch⟩ (geh.): *an welchem (gerade genannten) Ort, Platz o. ä.:* wo: Er sah die Kaufmannschaft ... zur Börse strömen, w. es scharf herging (Th. Mann, Zauberberg 47); **wovon** [vo'fɔn] ⟨Adv.⟩ [mhd. wor-, warvon]: **1.** ⟨interrogativ⟩ [mit bes. Nachdruck: 'vo:fɔn] **a)** *von welcher Stelle, von welchem Gegenstand o. ä. (weg)?:* w. hast du das Schild entfernt?; **b)** *von welcher Sache o. ä.?:* w. ist die Rede?; *(von welchen finanziellen Mitteln)* soll er denn leben?; w. *(von welchem Geräusch)* bist du aufgewacht?; w. ist er müde, krank? **2.** ⟨relativisch⟩ **a)** *von welcher (gerade genannten) Stelle (weg), von welchem (gerade genannten) Gegenstand (weg):* die Mauer, w. *(von der)* er heruntergesprungen war; **b)** *von welcher (gerade genannten) Sache o. ä.:* es gibt vieles, w. ich nichts verstehe; das Lied, w. *(von dem)* eben die Rede war; **c)** *durch welche (gerade genannte) Sache, durch welchen (gerade genannten) Umstand o. ä. [verursacht]:* er hatte fünf Stunden trainiert, w. er ganz erschöpft war; **wovor** [vo'fo:ɐ] ⟨Adv.⟩: **1.** ⟨interrogativ⟩ [mit bes. Nachdruck: 'vo:fo:ɐ] **a)** *vor welchem Gegenstand, Ort o. ä.?:* w. stand er?; **b)** *vor welchen Gegenstand, Ort o. ä.?:* w. soll ich den Tisch schieben?; **c)** *vor welcher Sache, Gelegenheit o. ä.?:* w. scheut er sich? **2.** ⟨relativisch⟩ **a)** *vor welchem (gerade genannten) Gegenstand, Ort o. ä.:* der Eingang, w. *(vor dem)* sich die Menge drängte; **b)** *vor welchen (gerade genannten) Gegenstand, Ort o. ä.:* ihr Schreibtisch, w. *(vor den)* sie den neuen Stuhl stellte; **c)** *vor welcher (gerade genannten) Sache, Angelegenheit o. ä.:* das einzige, w. sie sich wirklich fürchtete, war ...; **wozu** [vo'tsu:] ⟨Adv.⟩ [mhd., ahd. warzuo)]: **1.** ⟨interrogativ⟩ [mit bes. Nachdruck: 'vo:tsu:] **a)** *zu welchem Zweck, Ziel; zu welcher Absicht?:* w. hat man ihn rufen lassen?; weißt du, w. das gut sein soll?; **b)** *welche Sache, Angelegenheit o. ä. betreffend?:* w. hat er ihn gratuliert? **2.** ⟨relativisch⟩ **a)** *zu welchem (gerade genannten) Zweck, Ziel; in welcher (gerade genannten) Absicht:* die Nacht ... im Freien zu verbringen, w. er

(= Bergsteiger) die notwendige Ausrüstung mit sich führt (Eidenschink, Fels 124); **b)** *welche (gerade genannte) Sache, Angelegenheit o. ä. betreffend:* die Sache auf sich beruhen zu lassen, w. sie ihm geraten hatte, schien ihm unmöglich; ein Thema, w. *(zu dem)* sie sich nicht äußern wollte; **c)** *zu welcher (gerade genannten) Sache o. ä. (hinzu, als Ergänzung o. ä.):* eine Summe, w. *(zu der)* noch etwa achtzig Mark Zinsen kommen; **wozwischen** [vo'tsvɪʃn] ⟨Adv.⟩ (selten): **1.** ⟨interrogativ⟩ [mit bes. Nachdruck: 'vo:tsvɪʃn] **a)** *zwischen welchen Gegenständen, Sachen o. ä.?:* w. lag der Brief?; **b)** *zwischen welche Gegenstände, Sachen o. ä.?:* w. ist es gerutscht, gefallen? **2.** ⟨relativisch⟩ **a)** *zwischen welchen (gerade genannten) Gegenständen, Sachen o. ä.:* die Buchseiten, w. *(zwischen denen)* etwas lag; **b)** *zwischen welche (gerade genannten) Gegenstände, Sachen o. ä.:* die Buchseiten, w. *(zwischen die)* ich etwas legte.

wrack [vrak] ⟨Adj.; nicht adv.⟩ [aus dem Niederd. < mniederd. wrack]: *(bes. von Schiffen, Flugzeugen) so defekt, beschädigt, daß das Betreffende nicht mehr brauchbar, tauglich ist:* ein -es Schiff, Flugzeug; (Kaufmannsspr., veraltend:) -e Ware; w. werden; **Wrack** [-], das; -[e]s, -s, selten: -e [aus dem Niederd. < mniederd. wrack, eigtl. = herumtreibender Gegenstand]: *mit deutlich sichtbaren Zeichen des Verfalls, der Beschädigung unbrauchbar gewordener [nur noch als Rest vorhandener] Schiffs-, Flugzeugkörper o. ä.:* das W. eines Schiffes heben, verschrotten; Ü ein menschliches W. *(jmd., dessen körperliche Kräfte völlig verbraucht sind)*; er ist nur noch ein W. ⟨Zus.:⟩ **Wrackboje,** die (Seew.): *grüne Boje, die zur Markierung eines im [Fahr]wasser liegenden Wracks ausgelegt ist.*

wrang [vraŋ], **wränge** ['vrɛŋə]: ↑*wringen.*

Wrasen ['vra:zn], der; -s, - [vgl. ¹Wasen] (nordd.): *Dampf, dichter Dunst:* die Waschküche war von W. erfüllt; ⟨Zus.:⟩ **Wrasenabzug,** der: *Abzug* (4 b) *für den Wrasen.*

wricken ['vrɪkn], **wriggeln** ['vrɪgln], **wriggen** ['vrɪgn] ⟨sw. V.; hat⟩ [aus dem Niederd., eigtl. = (hin und her) drehen, biegen] (Seemannsspr.): *(ein leichtes Boot) durch Hinundherbewegen eines am Heck eingelegten* ²*Riemens fortbewegen:* ein Boot, eine Jolle w.

wringen ['vrɪŋən] ⟨st. V.; hat⟩ [aus dem Niederd. < mniederd. wringen, verw. mit ↑*würgen*] (bes. nordd.): **a)** *mit beiden Händen in gegenläufiger Bewegung zu einem wurstartigen Gebilde drehen, um das Wasser herauszupressen:* die Wäsche, den Scheuerlappen w.; **b)** (selten) *durch Wringen (a) herauspressen:* das Wasser aus dem nassen Laken w.

Wruke ['vru:kə, auch: 'vru:kə], die; -, -n [H. u.] (nordostd.): svw. ↑*Kohlrübe.*

Wucher ['vu:xɐ], der; -s [mhd. wuocher, ahd. wuochar, auch = Frucht, Nachwuchs, eigtl. = Zunahme] (abwertend): *Praktik, beim Verleihen von Geld, beim Verkauf von Waren o. ä. einen unverhältnismäßig hohen Gewinn zu erzielen:* 18 Prozent Zinsen, das ist ja W.!; W. treiben.

Wucher-: ~**blume,** die: *(zu den Korbblütlern gehörende, in vielen Arten verbreitete) Blume, für die ein bes. üppiges Wachstum charakteristisch ist* (z. B. Margerite, Chrysantheme); ~**preis,** der (abwertend): *wucherischer Preis für eine Ware o. ä.;* ~**zins,** der ⟨meist Pl.⟩ (abwertend): vgl. ~preis.

Wucherei [vu:xə'raɪ], die; -, -en (abwertend): *das Wuchern* (2); **Wucherer** ['vu:xərɐ], der; -s, - [mhd. wuocherære, ahd. wuocherāri] (abwertend): *jmd., der Wucher treibt;* **Wucherin,** die; -, -nen (abwertend): w. Form zu ↑*Wucherer;* **wucherisch** ['vu:xərɪʃ] ⟨Adj.⟩ (abwertend): *nach der Art des Wuchers; auf Wucher beruhend:* -e Preise, Zinsen; **wuchern** ['vu:xɐn] ⟨sw. V.⟩ [mhd. wuochern, ahd. wuocherōn]: **1.** *sich im Wachstum übermäßig stark ausbreiten, vermehren* ⟨ist/hat⟩: das Unkraut wuchert; Der Bart wucherte und machte ihre Gesichter noch grausiger (Apitz, Wölfe 327); eine wuchernde Geschwulst. **2.** *(mit etw.) Wucher treiben* ⟨hat⟩: mit seinem Geld, Vermögen w.; ⟨Abl.:⟩ **Wucherung,** die; -, -en [mhd. (md.) wocherunge, ahd. wuocherunga = das Wuchern]: **a)** *krankhaft vermehrte Bildung von Gewebe im, am menschlichen, tierischen od. pflanzlichen Körper;* **b)** *durch Wucherung (a) entstandener Auswuchs, entstandene Geschwulst:* eine W. entfernen.

wuchs [vu:ks]: ↑*wachsen;* **Wuchs** [-], der; -es, (Fachspr.:) Wüchse ['vy:ksə, ↑¹wachsen]: **1.** ⟨o. Pl.⟩ *das* ¹*Wachsen* (1), *Wachstum:* die Bäume stehen in vollem, bestem W.; Pflanzen mit/von schnellem, üppigem W. **2.** ⟨o. Pl.⟩ *Art, Form, wie jmd., etw. gewachsen ist; Gestalt:* der schlanke, hohe

W. der Zypresse; klein von W. sein. **3.** *gewachsener Bestand von Pflanzen:* ein W. junger Tannen; **wüchse** ['vy:ksə]: ↑wachsen; **wüchsig** ['vy:ksıç] ⟨Adj.; nicht adv.⟩ (Bot.): *von der Art, daß es gut, kräftig wächst; starkes Wachstum aufweisend:* -e Pflanzen; -**wüchsig** [-vy:ksıç] in Zusb., z. B. großwüchsig *(von großem Wuchs* 2), hoch-, kleinwüchsig; **Wüchsigkeit,** die; - (Bot.): *das Wüchsigsein:* die W. einer Pflanze; **Wuchsstoff,** der; -[e]s, -e ⟨meist Pl.⟩ (Fachspr.): **1.** svw. ↑Phytohormon. **2.** svw. ↑Auxin.
Wucht [voxt], die; -, -en [mundartl. Nebenf. von niederd. wicht = Gewicht]: **1.** ⟨o. Pl.⟩ *durch Gewicht, Kraft, Schwung o. ä. erzeugte Heftigkeit, Gewalt, mit der sich ein Körper gegen jmdn., etw. bewegt, auf jmdn., etw. auftrifft:* eine ungeheure W. steckte hinter den Schlägen des Boxers; der Hieb, Stein traf ihn mit voller W. [am Kopf]; unter der W. der Schläge zusammenbrechen; Ü die geistige W. *(beeindruckende, zwingende Kraft, Macht)* Nietzsches; unter der W. *(erdrückenden Last)* der Beweise brach der Angeklagte zusammen. **2.** ⟨o. Pl.⟩ (landsch.) *heftige Schläge, Prügel:* eine W. *(eine Tracht Prügel)* bekommen, beziehen. **3.** (landsch.) *große Menge, Anzahl von etw.:* eine W. Bretter; ich habe gleich eine ganze W. gekauft. **4. * eine W. sein** (salopp; *beeindruckend, großartig sein):* der Film ist wirklich eine W.; „Rapunzel, Sie sind eine W.!" lachte Sanders (Frau im Spiegel 30, 1978, 49); ⟨Zus.:⟩ **Wuchtbaum,** der (landsch.): svw. ↑Hebebaum; **Wuchtbrumme** [-brumə], die; -, -n [Brumme = Käfer (2)] (Jugendspr. veraltend): *Mädchen, von dem man wegen seines attraktiven Äußeren u. seines Temperaments sehr beeindruckt ist:* deine Freundin ist 'ne echte W.
Wuchtel ['voxtl], die; -, -n ⟨meist Pl.⟩ (österr.): svw. ↑Buchtel.
wuchten ['voxtn] ⟨sw. V.⟩ [zu ↑Wucht (1)] (ugs.): **1.** ⟨hat⟩ **a)** *mit großem Kraftaufwand von einer bestimmten Stelle wegbewegen, irgendwohin heben, schieben:* einen Schrank auf den Speicher, schwere Kisten auf den/vom Wagen w.; **b)** *mit voller Wucht irgendwohin stoßen, schlagen:* den Ball [mit dem Fuß, einem Kopfstoß] ins Tor w.; jmdm. die Faust unters Kinn w. **2. a)** *wuchtig (2) irgendwo stehen, liegen, aufragen* ⟨hat⟩: an der Kreuzung wuchtete der Riesenbau aus schwarzem Gebälk (A. Kolb, Schaukel 31); **b)** *sich mit voller Wucht irgendwohin bewegen* ⟨ist⟩: eine neue Böe wuchtete durch die Häuserzeilen (Grün, Irrlicht 18); **c)** ⟨w. + sich⟩ *sich mit schweren, schwerfälligen Bewegungen, Schritten irgendwohin bewegen* ⟨hat⟩: sich in einen Sessel w. **3.** (selten) *schuften* ⟨hat⟩; **wuchtig** ⟨Adj.⟩: **1.** *[mit] voller Wucht [ausgeführt]; kraftvoll, kräftig:* ein -er Schlag; Neuendorf erreichte mit einem -en Sprung 7,85 Meter (Olymp. Spiele 1964, 69). **2.** ⟨nicht adv.⟩ *durch seine Größe, Breite den Eindruck lastenden Gewichts vermittelnd; schwer u. massig; mächtig:* ein -er Quaderbau, Eichenschrank; ein Mann von -er Statur; der Schreibtisch ist, wirkt [für das Zimmer] zu w.; ⟨Abl.:⟩ **Wuchtigkeit,** die; -.
Wudu ['vu:du]: ↑Wodu.
Wühl-, **arbeit,** die: **1.** *das Wühlen* (1): die W. des Maulwurfs. **2.** ⟨o. Pl.⟩ (abwertend) *im verborgenen betriebene Tätigkeit, mit der man (bes. in politischer Hinsicht) feindselige Stimmungen gegen jmdn., etw. zu erzeugen, die Autorität, das Ansehen o. ä. von jmdm., etw. zu untergraben sucht;* **echse,** die: svw. ↑Skink; **maus,** die: **1.** *kleines, plumpes Nagetier mit kurzem Schwanz u. stumpfer Schnauze, das unter der Erde Gänge wühlt [u. durch seine Wühlarbeit u. das Abfressen von Wurzeln Schaden anrichtet].* **2.** (ugs. scherzh.) *jmd., der Wühlarbeit (2) betreibt;* **tätigkeit,** die ⟨o. Pl.⟩ (abwertend): svw. ↑arbeit, **tisch,** der (ugs.): *(bes. in Kaufhäusern) Verkaufstisch, an dem die Käufer zwischen den zum Sonderpreis ausliegenden Waren (bes. Textilien) zwanglos nach etw. Passendem herumsuchen können.*
wühlen ['vy:lən] ⟨sw. V.; hat⟩ [mhd. wüelen, ahd. wuolen, eigtl. = wälzen, verw. mit ↑¹wallen]: **1. a)** *mit etw. (bes. den Händen, Pfoten, der Schnauze) in eine weiche, lockere Masse o. ä. hineingreifen, eindringen u. sie mit [kräftigen] schaufelnden Bewegungen aufwerfen, umwenden:* vor Hunger in der Kiste nach den gesammelten Münzen; Maulwürfe wühlen im Garten; der Keiler wühlt mit dem Rüssel im Schlamm; er wühlt in ihren Locken; Ü der Schmerz wühlte in seiner Brust; **b)** (ugs.) *nach etw. suchend in einer Menge an-, aufgehäufter einzelner Sachen mit der Hand herumfahren [u. dabei die Sachen durcheinanderbringen]:* in der Schublade, im Koffer, in alten Papieren w. **2. a)** *durch Wühlen (1 a) entstehen lassen, machen:* ein Loch [in die

Erde] w.; die Feldmäuse wühlen sich unterirdische Gänge; **b)** *durch Wühlen (1) hervorholen:* den Schlüssel aus der vollen Einkaufstasche w. **3. a)** ⟨w. + sich⟩ *sich wühlend* (1 a) *tief in etw. hineinbewegen, in etw. eingraben:* der Maulwurf wühlte sich in die Erde; die Mädchen wühlten sich kichernd ins Heu; **b)** (selten) *tief in eine weiche, lockere Masse o. ä. drücken, darein vergraben:* den Kopf in das Kissen w.; **c)** ⟨w. + sich⟩ *sich [wühlend (1 a)] durcharbeiten* (5): Munitionslaster wühlten sich ... durch den Dreck (Kirst, 08/15, 597); Ü er hat sich durch die Aktenstöße gewühlt. **4.** (abwertend) *Wühlarbeit (2) betreiben:* gegen die Regierung w. **5.** (ugs.) *rastlos, unter Einsatz aller Kräfte arbeiten;* ⟨Abl.:⟩ **Wühler** ['vy:lɐ], der; -s, -: **1.** *Nagetier, das unter der Erde Gänge wühlt, in denen es lebt u. seine Vorräte sammelt* (z. B. Hamster). **2.** (abwertend) *jmd., der Wühlarbeit (2) betreibt.* **3.** (ugs.) *jmd., der wühlt* (5), *rastlos arbeitet:* der neue Mitarbeiter ist ein W.; **Wühlerei** [vy:lə'rai], die; -, -en (oft abwertend): *[dauerndes] Wühlen* (1, 2, 4, 5); **wühlerisch** ⟨Adj.⟩ (abwertend): *in der Art eines Wühlers* (2).
Wuhne: ↑Wune.
Wuhr ['vu:ɐ], das; -[e]s, -e, **Wuhre** ['vu:rə], die; -, -n [mhd. wuor(e), ahd. wori] (bayr., südwestd., schweiz.): ²Wehr, Buhne.
Wulfenit [vulfə'ni:t, auch: ...nit], das; -s [nach dem österr. Mineralogen F. X. v. Wulfen (1728–1805)]: *gelbes bis [orange]rotes Mineral; Gelbbleierz.*
Wulst [vulst], der; -[e]s, Wülste ['vylstə] u. (bes. Fachspr.:) -e, auch: die; -, Wülste ⟨Vkl. ↑Wülstchen⟩ [mhd. wulst(e), ahd. wulsta, viell. eigtl. = das Gewundene]: **a)** *etw., was in meist länglicher, wurstähnlicher Form aus einer Fläche dick hervortritt; gerundete Verdickung an einem Körper:* der W. einer vernarbten Wunde; die Wülste des Nackens; **b)** *dickeres, wurstförmiges Gebilde, das durch Zusammenrollen o. ä. von weichem Material entsteht:* die W. eines Helmes (Her.; *wurstförmig zusammengedrehte Unterlage einer Helmzier);* Der Kollege hat seine Unterhose vor dem Bauch zu einem W. gerollt, damit sie besser hält (Chotjewitz, Friede 155); **c)** (Archit.) *(an Säulen, Gesimsen, Friesen) der Verzierung dienendes, in Form eines Viertelkreises gerundetes Bauglied.*
wulst-, **Wulst-:** **artig** ⟨Adj.; o. Steig.⟩: *in der Art eines Wulstes* (a, b), *einem Wulst ähnlich;* **bug,** der ⟨Pl. -e⟩ (Schiffbau): *Bug, bei dem der untere Teil des Stevens wulstartig gewölbt ist;* **nacken,** der (ugs.): *fetter, Wülste bildender Nacken;* **narbe,** die (Med.): svw. ↑Keloid.
Wülstchen ['vylstçən], das; -s, -: *kleiner Wulst;* **wulsten** ['vylstn] ⟨sw. V.; hat⟩: **a)** *machen, bewirken, daß etw. wulstig wird, wulstartig wölben:* seine Zunge arbeitete von innen gegen die Oberlippe und wulstete die Oberlippe (M. Walser, Pferd 46); **b)** ⟨w. + sich⟩ *einen Wulst bilden, sich wulstartig wölben;* **wulstig** ⟨Adj.⟩: *einen Wulst* (a, b), *Wülste bildend:* eine -e Narbe; -e *(dicke, aufgeworfene)* Lippen; **Wulstling** ['vulstlıŋ], der; -s, -e: *Blätterpilz mit weißen Lamellen u. unten wulstartig verdicktem Stiel* (z. B. Fliegenpilz).
wumm! [vom] ⟨Interj.⟩: lautm. für einen plötzlichen, dumpfen Laut od. Knall (z. B. bei einem wuchtigen Schlag, Aufprall, einer Detonation), **wummern** ['vomɐn] ⟨sw. V.; hat⟩ (ugs.): **1.** *ein dumpfes [vibrierendes] Geräusch erzeugen, hören lassen; dumpf dröhnen:* die Maschinen, Motoren wummern. **2.** *wummernd (1) gegen etw. heftig schlagen:* mit beiden Fäusten gegen die Tür w.
wund [vont] ⟨Adj.; -er, -este; nicht adv.⟩ [mhd., ahd. wunt, eigtl. = geschlagen, verletzt]: **1.** *durch Reibung o. ä. an der Haut verletzt; durch Aufscheuern o. ä. der Haut entzündet:* -e Füße, Hände; die -en Stellen mit Puder bestreuen; seine Fersen sind ganz w. ich laufe, reiten, ich habe die Finger w. geschrieben, telefoniert (ugs.; *habe sehr viele Briefe o. ä. geschrieben, sehr viele Telefonate geführt),* um noch ein Quartier zu bekommen. **2.** (Jägerspr., selten): svw. ↑krank (2).
wund-, **Wund-:** **arzt,** der (früher; Chirurg; **behandlung,** die: vgl. **versorgung; benzin,** das: *in der Medizin verwendetes spezielles Benzin;* **brand,** das (Jägerspr.): *Stelle, an der sich ein angeschossenes Stück Wild niedergelegt hat;* **brand,** der ⟨o. Pl.⟩ (Med.): *durch Wundinfektion bedingter feuchter Brand* (5 a); **fieber,** das (Med.): *durch Wundinfektion bedingtes Fieber;* **heilung,** die: *Heilung (2) einer Wunde;* **infektion,** die (Med.): *Infektion einer Wunde;* **klam-**

Wunde

mer, die (Med.): *zum Zusammenhalten der Wundränder dienende kleine Klammer aus Metall;* ~**liegen,** sich ⟨st. V.; hat⟩: **a)** *durch lange Bettlägerigkeit wund werden:* der Patient hat sich [am Gesäß] wundgelegen; **b)** *sich durch lange Bettlägerigkeit an einer bestimmten Körperstelle wunde Stellen zuziehen:* ich habe mir den Rücken, das Gesäß wundgelegen; ⟨subst.:⟩ ~**liegen,** das; -s: svw. ↑Dekubitus; ~**mal,** das ⟨Pl. -e⟩ (meist geh.): *von einer [geheilten] Verletzung, Wunde herrührendes* [2]*Mal* (1): die -e Christi *(die fünf Wunden des gekreuzigten Christus);* ~**naht,** die (Med.): *Naht* (1 b) *der Wundränder;* ~**pflaster,** das: *mit einer Auflage aus Mull versehenes Pflaster als Schutz für eine Wunde;* ~**puder,** der: *als Heil- u. Desinfektionsmittel für Wunden dienender Puder;* ~**rand,** der: [1]*Rand* (4) *einer Wunde;* ~**reinigung,** die; ~**rose,** die (Med.): *von einer Wunde ausgehende, infektiöse Entzündung der Haut, die sich in einer Rötung u. Schwellung der Haut u. in hohem Fieber äußert; Erysipel;* ~**salbe,** die: vgl. ~puder; ~**schmerz,** der (Med.): *Schmerz im Bereich einer Wunde;* ~**schorf,** der: svw. ↑Schorf (1); ~**starrkrampf,** der ⟨o. Pl.⟩ (Med.): svw. ↑Tetanus; ~**verband,** der: *Verband* (1) *auf einer Wunde;* ~**versorgung,** die: *medizinische Versorgung einer Wunde.*

Wunde ['vʊndə], die; -, -n [mhd. wunde, ahd. wunta]: *durch Verletzung od. Operation entstandene offene Stelle in der Haut [u. im Gewebe]:* eine frische, offene, leichte, tiefe, klaffende, tödliche W.; die W. blutet, eitert, näßt, heilt, schließt sich, verschorft, vernarbt; die W. schmerzt, brennt; eine W. untersuchen, behandeln, reinigen, desinfizieren, verbinden, klammern, nähen; eine W. am Kopf haben; aus einer W. bluten; Ü er hat durch seine Worte alte -n wieder aufgerissen *(hat von früher her unangenehme, schmerzliche Erfahrungen, erlittenes Leid wieder wachgerufen);* der Krieg hat dem Land tiefe -n geschlagen (geh.; *schweren Schaden zugefügt);* du hast damit an eine alte W. gerührt *(etw. berührt, was einmal [sehr] gekränkt, verletzt hat);* in alten -n wühlen *(sich immer wieder erneut mit etw., was von früher her sehr unangenehm ist, beschäftigen, davon sprechen).*

wunder ['vʊndɐ]: ↑Wunder (2); **Wunder** [-], das; -s, - [mhd. wunder, ahd. wuntar]: **1.** *außergewöhnliches, den Naturgesetzen od. aller Erfahrung widersprechendes [u. deshalb der unmittelbaren Einwirkung einer göttlichen Macht od. übernatürlichen Kräften zugeschriebenes] Geschehen, Ereignis, das Staunen erregt:* ein W. geschieht, ereignet sich; nur ein W. kann sie retten; es war ein wahres, wirkliches W., daß sie beim Absturz der Maschine unversehrt blieben; die Geschichte seiner Rettung klingt wie ein W.; Jesus, der Prophet tat/wirkte W.; an W. glauben; auf ein W. hoffen; wie durch ein W. hat er überlebt; R o W.! über W.! (als Ausrufe höchster Überraschung; *das ist ja kaum zu glauben!; wer hätte das gedacht!);* ***ein/kein W. [sein]** (ugs.; *[nicht] verwunderlich, erstaunlich sein):* ist es vielleicht ein W., wenn/daß er nach fünf Stunden Training erschöpft ist?; „Ich bin ganz durchgefroren!" – „Kein W., bei dieser Kälte, wenn du dich so dünn anziehst!"; **was W.** *(wen sollte das schon wundern)?:* was W., wenn/daß sie erleichtert ist?; **W. wirken** (ugs.; *erstaunlich gut wirken, sofort helfen):* dieses Medikament wirkt W.; ein gutes Wort wirkt manchmal W.; **sein blaues W. erleben** (ugs.; *eine böse Überraschung erleben;* H. u.). **2.** *etw., was in seiner Art, durch sein Maß an Vollkommenheit das Gewohnte, Übliche so weit übertrifft, daß es große Bewunderung, großes Staunen erregt:* die W. der Natur, Technik; diese Brücke ist ein technisches W.; dieser Apparat ist ein W. an Präzision; ⟨in Verbindung mit bestimmten interrogativen Wörtern als Substantiv verblaßt u. klein geschrieben⟩ (ugs.) *drückt aus, daß das Betreffende für eine, Ungewöhnliches, Seltenes, Außerordentliches gehalten wird:* er meint, was *(etw. ganz Besonderes, Großartiges)* geleistet zu haben; sie glaubt, wer was für eine/w. welche Idee sie hat *(glaubt, eine ganz großartige Idee zu haben);* er bildet sich ein, er sei wie. *(ganz besonders)* klug/w. wer *(etw. ganz Besonderes);* [1]**Wunder-:** *präfixoides Best. in Zus. mit Subst., das das im Grundwort Genannte emotional als in unvorstellbarer Weise gut, großartig kennzeichnet,* z. B. Wunderdroge, -mittel, -waffe.

wunder-, [2]**Wunder-:** ~**baum,** der: (volkst.): svw. ↑Rizinus (1); ~**blume,** die: **1.** *(bes. in wärmeren Gebieten Amerikas) in Stauden wachsende Pflanze mit trichterförmigen, mehrfarbigen, erst gegen Nacht blühenden Blüten.* **2.** vgl. ~kraut;

~**ding,** das ⟨Pl. -e⟩: **a)** ⟨meist Pl.⟩ *außergewöhnliche, staunenerregende Sache:* von jmdm., von fernen Ländern -e erzählen; **b)** (emotional) *erstaunlicher, wunderbarer* (2 a) *Gegenstand:* dieser Apparat ist ein wahres W.!; ~**doktor,** der (spött.): *jmd., dem man aus Wunderbare grenzende Heilerfolge zuschreibt;* ~**geschwulst,** die (Med.): svw. ↑Teratom; ~**glaube,** der: *Glaube an Wunder* (1), dazu: ~**gläubig** ⟨Adj.; o. Steig.; nicht adv.⟩: *an Wunder* (1) *glaubend;* ~**heiler,** der (spött.): vgl. ~doktor; ~**heilung,** die: *[wie] durch ein Wunder* (1) *bewirkte Heilung;* ~**hübsch** ⟨Adj.; o. Steig.⟩ (emotional verstärkend): vgl. ~schön; ~**kerze,** die: *Draht, der bis auf das untere, als Griff dienende Ende mit einem Gemisch aus leicht brennbaren Stoffen überzogen ist, das unter Funkensprühen abbrennt;* ~**kind,** das: *Kind, dessen außergewöhnliche geistige, künstlerische Fähigkeiten an ein Wunder grenzen:* ein musikalisches, mathematisches W., ~**knabe,** der: vgl. ~kind; ~**kraft,** die: *Kraft, Wunder zu [be]wirken,* dazu: ~**kräftig** ⟨Adj.; nicht adv.⟩: *Wunderkraft besitzend, von Wunderkraft zeugend;* ~**kraut,** das: *wunderkräftiges Heilkraut;* ~**lampe,** die: **1.** *(im Märchen) wunderkräftige Öllampe.* **2.** *Tintenfisch mit Leuchtorganen an Körper u. Armen;* ~**land,** das: *an Wunderdingen* (1) *reiches Fabelland;* ~**mann,** der ⟨Pl. -männer⟩ (veraltet): svw. ↑~täter (2); ~**mild** ⟨Adj.; o. Steig.⟩ (dichter. veraltend): *überaus, ungewöhnlich mild, freundlich;* ~**nehmen** ⟨st. V.; hat⟩ (geh.): **1.** *in Verwunderung setzen:* es würde mich nicht w., wenn er das täte. **2.** (schweiz.) svw. ↑wundern (3 a): Nimmt mich nur w., was hier aufgestöbert haben (Dürrenmatt, Meteor 15); ~**quelle,** die: vgl. ~kraut; ~**schön** ⟨Adj.; o. Steig.⟩ (emotional verstärkend): *überaus, ungewöhnlich schön, so daß es Bewunderung, Entzücken erregt:* ein -er Morgen, Strauß; der Schmuck, das Gemälde ist w.; ~**sucht,** die ⟨o. Pl.⟩: *Sucht* (2) *nach Wundern* (1); ~**tat,** die: **1.** (Rel.) *Wunder* (1), dazu auch: **2.** *Wunder* (2), *das jmd. vollbringt,* dazu: ~**täter,** der: **1.** (Rel.) *jmd., der Wunder* (1) *tut.* **2.** *jmd., der [in der Heilkunst] Wundertaten* (2) *vollbringt,* dazu: ~**tätig** ⟨Adj.; nicht adv.⟩: *Wunder tuend od. wirkend, wunderkräftig:* das -e Bild der Gottesmutter, zu dem ... Pilger wallfahrteten (Kisch, Reporter 192), dazu: ~**tätigkeit,** die ⟨o. Pl.⟩; ~**tier,** das: *durch sein ungewöhnliches Aussehen, seine ungewöhnlichen Eigenschaften Staunen erregendes [Fabel]tier:* jmdn. wie ein W. betrachten, anstarren; ~**tüte,** die: *Tüte, die zu einem Süßpreis mit allerlei Überraschungen in Form von kleinen Spielsachen o. ä. enthält;* ~**voll** ⟨Adj.⟩: **a)** (emotional) svw. ↑wunderbar (2 a); **b)** ⟨intensivierend bei Adjektiven⟩ svw. ↑wunderbar (2 b); ~**welt,** die: **1.** vgl. ~land. **2.** *Welt* (4), *die voller Wunder* (2) *ist;* ~**werk,** das: *Werk, das ein Wunder* (2) *ist:* ein W. der Baukunst, Technik.

wunderbar ['vʊndɐbaːɐ̯] ⟨Adj.⟩ [mhd. wunderbære]: **1.** (seltener) *von der Art eines Wunders* (1) *od. wie ein Wunder* (1) *erscheinend, [wie] durch ein Wunder bewirkt:* eine -e Fügung, Rettung, Begebenheit; sie wurden w. errettet; ⟨subst.:⟩ etw. grenzt ans Wunderbare. **2. a)** (emotional) *[als] überaus schön, gut [empfinden] u. deshalb Bewunderung, Entzücken o. ä. hervorrufend:* ein -er Tag, Abend; eine -e Stimme; er ist ein -er Mensch; das Wetter war [einfach/wirklich] w.; sie war w. in dieser Rolle; das ist ja w.!; das hast du w. gemacht; sie kann w. singen; **b)** (ugs.) ⟨intensivierend bei Adjektiven⟩ *in beeindruckender, Entzücken o. ä. hervorrufender Weise:* w. klare Augen; der Sessel ist w. bequem; die Wäsche ist w. weich geworden; **wunderbarerweise** ⟨Adv.⟩: *wie durch ein Wunder* (1): ich sauste die steile Treppe hinunter, w. ohne zu stolpern (Frisch, Stiller 229); **wunderlich** ['vʊndɐlɪç] ⟨Adj.⟩ [mhd. wunderlich, ahd. wuntarlīh]: *vom Üblichen, Gewohnten, Erwarteten in befremdlicher Weise abweichend u. deshalb Verwunderung hervorrufend:* -e Einfälle, Fragen; ein -er Mensch; man kann schon die -sten Dinge erleben!; er ist ein wenig w.; im Alter ist er w. geworden; ⟨Abl.:⟩ **Wunderlichkeit,** die; -, -en: **a)** ⟨o. Pl.⟩ *das Wunderlichsein, wunderliche [Wesens]art;* **b)** *etw., was wunderlich ist:* Nachrichten über wunderliche -en (Th. Mann, Krull 414); **wundern** ['vʊndɐn] ⟨sw. V.; hat⟩ [mhd. wundern, ahd. wuntarōn]: **1.** *ganz anders als gewohnt od. erwartet sein u. deshalb in Erstaunen setzen:* etw. wundert jmdn. sehr, nicht im geringsten; sein Verhalten wunderte sie; ⟨auch unpers.:⟩ es wundert mich/mich wundert, daß er nichts von sich hat hören lassen; es sollte mich w., wenn sie käme *(ich glaube nicht, daß sie kommt).* **2.** ⟨w. + sich⟩ *über jmd.,*

etw., weil der od. das Betreffende ganz anders als gewohnt od. erwartet ist, erstaunt sein: sich über jmds. Verhalten, Entschluß w.; sie wunderte sich, daß er erst so spät nach Hause kam; ich wundere mich über gar nichts mehr; ich muß mich wirklich/doch sehr über dich w. *(hätte nicht für möglich gehalten, daß du das tust, sagst o. ä.);* er konnte sich nicht genug darüber w., daß alles so gut verlaufen war. **3.** (bes. schweiz.) **a)** *jmds. Neugier erregen:* es wundert mich, woher er das weiß, was sie dazu sagen wird; **b)** ⟨w. + sich⟩ *sich verwundert od. zweifelnd fragen:* ich wundere mich, ob sie damit einverstanden sein wird; er wunderte sich, warum sie so einsilbig war; **wunders** ['vʊndɐs] (ugs.): seltener für ↑wunder; **wundersam** ['vʊndɐzaːm] ⟨Adj.⟩ (geh.): *(so wie ein Wunder) seltsam, rätselhaft, geheimnisvoll:* ein -er Traum; eine -e Weise, Melodie; ich sehe immer noch ihre w. weiße Hand (Tucholsky, Werke I, 245); ihr wurde ganz w. zumute. **Wundheit,** die; - (selten): *das Wundsein.* **Wune** ['vuːnə], die; -, -n [spätmhd. wune, H. u.]: *in Eis* (1 a) *gehauenes Loch.* **Wunsch** [vʊnʃ], der; -[e]s, Wünsche ['vʏnʃə; mhd. wunsch, ahd. wunsc]: **1.** *Begehren, das man bei sich hegt od. äußert, dessen Erfüllung man mehr erhofft, als daß man den eigenen Willen anstrengt:* ein großer, bescheidener, brennender, unerfüllbarer, törichter, geheimer, heimlicher, aufrichtiger W.; sein sehnlichster W. war in Erfüllung gegangen; in ihm regte sich der W. nach Ruhe; es war sein W. und Wille *(er wollte unbedingt)*, daß ...; einen W. haben, hegen, äußern, unterdrücken, zu erkennen geben; jmds. Wünsche erraten, befriedigen; jmdm. jeden W. von den Augen ablesen; sich etw. erfüllen, versagen; noch einen W. frei haben *(sich von jmdm. noch etw. wünschen dürfen)*; haben Sie sonst noch einen W.? *(darf ich Ihnen außerdem noch etw. verkaufen?);* das Material entsprach [nicht ganz] seinen Wünschen; er. kommt jmds. Wünschen entgegen; er widerstand dem W., sich ein neues Auto zu kaufen; etw. auf jmds. [ausdrücklichen] W. tun; er wurde auf eigenen W. versetzt; wir richten uns ganz nach Ihren Wünschen; es ging alles nach W. *(verlief so, wie man es erhofft, sich vorgestellt hatte);* R Ihr W. sei/ist mir Befehl (scherzh.; *selbstverständlich entspreche ich Ihrer Bitte);* der W. ist/war hier der Vater des Gedankens (scherzh.; *die Sache, von der jmd. spricht, beruht auf einem [unrealistischen] Wunsch;* nach Shakespeare, König Heinrich IV, 2. Teil, IV, 4); ***etw. ist ein frommer W.** *(etw., was zu haben od. zu erreichen schön wäre, wird sich nicht verwirklichen lassen;* nach lat. pia desideria = fromme Wünsche, dem Titel einer Schrift des belg. Jesuiten H. Hugo, 1588–1639). **2.** ⟨Pl.⟩ *jmdm. aus bestimmtem Anlaß wohlmeinend Gewünschtes:* Meine Wünsche begleiten Sie! (Roth, Beichte 40); herzliche, beste, alle guten Wünsche zum Geburtstag, zum Jahreswechsel (in Briefschlußformeln:) Mit den besten Wünschen Ihr, Dein ...;
wunsch-, Wunsch-: ~**bild,** das: *von den eigenen Wünschen bestimmte Darstellung, Vorstellung von etw., jmdm.;* ~**denken,** das; -s: *Annahme, daß etw. in einer bestimmten Weise ist od. sein wird, was aber nicht der Realität entspricht, sondern nur dem Wunsch, daß es so sein möge;* ~**elf,** die; vgl. ~**mannschaft;** ~**form,** die ⟨Pl. selten⟩ (Sprachw.): svw. ↑Optativ; ~**gegner,** der: *jmd., den man sich aus bestimmten Gründen als Gegner in einem Spiel, einer Diskussion wünscht;* ~**gemäß** ⟨Adv.⟩: *jmds. Wunsch gemäß:* eine Bestellung w. erledigen; ⟨auch attr.:⟩ die -e Ausführung eines Auftrags; ~**kind,** das: *Kind, das man sich [sehr] gewünscht haben:* unsere Tochter war ein W.; ~**konzert,** das: *aus Hörerwünschen, Wünschen aus dem Publikum zusammengestelltes Konzert [im Rundfunk];* vgl. Liste mit jmds. Wünschen: eine lange W.; ~**los** ⟨Adj.; -er, -este; Steig. selten;⟩: *keine Wünsche habend; ohne irgendwelche Wünsche:* ich bin w. glücklich (scherzh.; *entbehre im Augenblick nichts);* ~**mannschaft,** die (Sport): *den Wünschen des Trainers entsprechende, in der idealen Aufstellung antretende Mannschaft;* ~**partner,** der: vgl. ~gegner; ~**satz,** der (Sprachw.): *Satz, der einen Wunsch ausdrückt* (z. B. Wäre er doch hier!); ~**traum,** der: *etw. äußerst Erstrebenswertes, Verlockendes, was sich [bisher] nicht hat verwirklichen lassen:* die Rückkehr in seine Heimat blieb für ihn ein W.; ~**vorstellung,** die: *von den eigenen Wünschen geprägte, nicht an der Wirklichkeit orientierte Vorstellung:* sich keinen -en hingeben; vgl. ~liste; ~**zettel,** der: vgl. ~liste.

wünschbar ['vʏnʃbaːɐ̯] ⟨Adj.; o. Steig.; nicht adv.⟩ (bes. schweiz.): *von solcher Art, daß man die betreffende Sache wünschen sollte:* es ist nicht w., daß er der neue Trainer wird; ⟨Abl.:⟩ **Wünschbarkeit,** die; -, -en (meist schweiz.): **1.** ⟨o. Pl.⟩ *wünschbare Art:* die Möglichkeit und W. einer Zusammenarbeit. **2.** ⟨meist Pl.⟩ *etw. Wünschbares:* was ist parat an -en? (Gaiser, Schlußball 207); **Wünschelrute** ['vʏnʃ[-]-], die; -, -n [mhd. wünschelroute, aus: wünschel- (in Zus.) = *Mittel, einen Wunsch zu erfüllen* (zu ↑wünschen) u. ↑Rute]: *gegabelter Zweig, gebogener Draht, der in den Händen des Wünschelrutengängers über einer Wasser- od. Erzader ausschlägt;* ⟨Zus.:⟩ **Wünschelrutengänger,** der: *jmd., der mit einer Wünschelrute nach Wasser- od. Erzadern sucht;* **wünschen** ['vʏnʃn] ⟨sw. V.; hat⟩ [mhd. wünschen, ahd. wunsken]: **1.** *in bezug auf jmdn., etw. einen bestimmten Wunsch* (1) *hegen; sich sehnlich etw. erhoffen:* etw. aufrichtig, heimlich, von Herzen w.; jmdm. nichts Gutes, em Tod w.; für jmdn. einen guten Ausgang des Unternehmens w.; im dritten Ehejahr wünschten sie sich ein Kind; sich jmdn. als/zum Freund w.; er wünschte sich nichts sehnlicher, als daß ...; was wünschst du dir zum Geburtstag, zu Weihnachten, von deiner Großmutter [als Geschenk]?; so, wie man sich einen Lehrer wünscht; daß wir Österreich groß und mächtig w. sollen ...? (Musil, Mann, 348); sie hätten sich kein besseres Wetter w. können *(es war das ideale Wetter).* **2.** *von jmdm. mit einem gewissen Anspruch auf Verwirklichung des entsprechenden Wunsches haben wollen:* eine Änderung, gewisse Garantien, keine Veränderung w.; sich an etw. zu beteiligen w.; wir wünschen und hoffen, daß der Vertrag unterzeichnet wird; er wünscht eine Antwort; er wünscht, daß man sich an die Vorschriften hält; es wünscht Sie jemand zu sprechen; was wünschen Sie [zum Abendbrot]?; Sie wünschen ein Zimmer?; Sie können dort bleiben, solange Sie [es] wünschen; seine Mitwirkung wurde nicht gewünscht; er wünsche das nicht *(dulde das aus gewissen Rücksichten nicht);* ⟨auch ohne Akk.-Obj.:⟩ ganz wie Sie wünschen; Sie wünschen bitte? *(womit kann ich Ihnen dienen?; was darf ich Ihnen verkaufen?);* die gewünschte Auskunft nicht erhalten; es verlief alles wie gewünscht. *etw. **läßt [sehr, viel]/etw. läßt nichts zu w. übrig** *(etw. ist durchaus nicht/ist durchaus hinreichend).* **3.** *jmdm. gegenüber aus bestimmtem Anlaß wohlmeinend einen entsprechenden Wunsch hinsichtlich des Verlaufs o. ä. ausdrücken:* jmdm. guten Morgen, gute Nacht, angenehme Ruhe, guten Appetit, gute Besserung, Gottes Segen, alles Gute, gutes Gelingen, [eine] gute Reise, [viel] Glück, ein gutes neues Jahr, fröhliche Weihnachten w.; ⟨auch ohne Dativ-Obj.:⟩ [ich] wünsche, wohl zu speisen, wohl geruht zu haben. **4.** *wünschen* (1), *daß jmd. an einem anderen Ort wäre:* jmdn. weit.fort w.; er wünschte mich auf eine einsame Insel; ⟨Zus.:⟩ **wünschenswert** ⟨Adj.; nicht adv.⟩: *wert, daß man die betreffende Sache erhofft, erstrebt:* etw. [nicht] für w. halten.
wuppdich ['vʊpdɪç] ⟨Interj.⟩ (ugs.): als Ausdruck einer schnellen, schwunghaften Bewegung; ⟨subst.:⟩ **Wuppdich** [-] od. in der Wendung **mit [einem] W.** (ugs.; *schnell u. mit Schwung):* mit einem W. war sie aus dem Bett; **wupp,** **wups** ⟨Interj.⟩ (ugs.): svw. ↑wuppdich: wupp war er weg; **wurachen** ['vuːraxn] ⟨sw. V.; hat⟩ [H. u.] (ostd.): *körperlich schwer arbeiten:* sie kann glaubhaft proletarisch w. in der Etagenküche am Hinterhof (Welt 23. 1. 76, 19).
würbe ['vʏrbə]: ↑werben.
wurde ['vʊrdə], **würde** ['vʏrdə]: ↑werden.
Würde [-], die; -, -n [mhd. wirde, ahd. wirdī, zu ↑wert]: **1.** ⟨o. Pl.⟩ **a)** *Achtung gebietender Wert, der dem menschlichen Wesen innewohnt; innere, persönliche H.;* die W. des Menschen, der Frau; jmds. W. antasten, verletzen; **b)** *Bewußtsein des eigenen Wertes [u. dadurch bestimmte Haltung]:* eine steife, gemessene, natürliche W.; jmdm. die W. wahren; auf W. bedacht sein; ***unter meiner, seiner** usw. **W.** *(eine Zumutung für jmdn., so daß sich nicht so weit erniedrigen kann, die betreffende Sache zu tun):* das war unter meiner W.; er hielt, fand es für unter seiner W.; gegen ihn anzutreten, **unter aller W.** *(so schlecht, daß man es als Zumutung empfinden muß);* **c)** *Achtung gebietende Erhabenheit einer Sache, eines Institution:* die nationale W. eines Staates; die W. des Gerichts, der Kirche, des Parlaments; die W. des Alters, des Todes. **2.** *mit Titel, bestimmten Ehren, hohem Ansehen verbundenes Amt; verbundener Rang, verbundene Würde:* akademische

-n; er besaß ... alle diese -n (= eines Hofmarschalls, Generals; Rilke, Brigge 24); der Stab ist Zeichen seiner neuen W.; zu hohen -n gelangen, emporsteigen.
würde-, Würde-: ~**los** ⟨Adj.; -er, -este⟩: **a)** *ohne Würde; mit der eigenen Würde unvereinbar:* ein -es Benehmen; w. handeln; **b)** *jmds. Würde verletzend; entehrend:* einmal nahm er mich mit zu einem weniger -en Kontakt (Küpper, Simplicius 178), dazu: ~**losigkeit,** die; -: *würdelose Art;* ~**voll** ⟨Adj.⟩: *Würde ausstrahlend, zum Ausdruck bringend:* einer Feier einen -en Rahmen geben; mit -er *(gravitätischer)* Miene; sich w. bewegen.
Würdenträger, der; -s, - (oft geh.): *jmd., der ein hohes Amt, eine ehrenvolle Stellung innehat:* hohe geistliche W.; Etwa tausend W., darunter das gesamte diplomatische Korps (MM 27. 8. 71, 17); **würdig** ['vʏrdɪç] ⟨Adj.⟩ [mhd. wirdec, ahd. wirdīg]: **1.** *Würde ausstrahlend; dem [feierlichen] Anlaß, Zweck angemessen:* ein -er alter Herr; ein -es Aussehen haben; w. einherschreiten; ein Fest w. begehen; jmdn. w. empfangen. **2.** *jmds., einer Sache wert; die entsprechende Ehre, Auszeichnung o. ä. verdienend:* einen -en Nachfolger suchen; er war für ihn der einzige -e Gegner im Schach; sie ist seines Vertrauens w.; w. sein, für w. befunden werden, etw. zu tun; jmdn. nicht für w. halten; sie fühlte sich seiner nicht w.; die Szene wäre eines Shakespeare w. gewesen *(hätte von einem Dichter wie ihm geschrieben sein können);* jmdn. w. *(wie man es ihm schuldig ist, wie es sich gebührt)* vertreten; ⟨Abl.:⟩ **würdigen** ['vʏrdɪgn̩] ⟨sw. V.; hat⟩ [mhd. wirdigen]: **1.** *jmds. Leistung, Verdienst, den Wert einer Sache erkennen u. in gebührender Weise lobend hervorheben:* solche Aufmerksamkeiten wußte sie zu w.; dieser Dichter ist zu seiner Zeit nicht voll gewürdigt worden; diesen Punkt hat die Forschung bisher nicht genügend gewürdigt *(beachtet;* Hofstätter, Gruppendynamik 111). **2.** *jmdn.,* (selten:) *etw. einer Sache für wert erachten u. diese ihm zuteil werden lassen:* jmdn. keines Grußes, keiner Antwort w.; **Würdigkeit,** die; -: **1.** *würdige* (1) *Art.* **2.** *das Würdigsein* (2); **Würdigung,** die; -, -en: *das Würdigen* (1): eine literarische, geschichtliche W.; eine W. seiner Verdienste; in W. *(Anerkennung)* seiner Arbeit wurde ihm der Preis zuerkannt.
Wurf [vʊrf], der; -[e]s, Würfe ['vʏrfə], als Mengenangabe auch: - [mhd., ahd. wurf, zu ↑werfen]: **1. a)** *das Werfen:* ein kraftvoller, geschickter W.; der W. ging ins Ziel, in die Fensterscheibe; zum W. ausholen; **jmdm. in den W. kommen/laufen* (landsch.; *jmdm. zufällig begegnen):* Die Männchen suchen ... jede fremde Ente, die ihnen in den W. kommt, zu vergewaltigen (Lorenz, Verhalten I, 220); **b)** (Leichtathletik) *das Werfen (von Speer, Diskus, Hammer o. ä.) in möglichst große Weite; Weitwurf:* ein W. von 80 Metern; der W. mißlang, ergab einen neuen Rekord; bei diesem W. ist er übergetreten; **c)** (Kegeln) *das Werfen u. Rollenlassen der -Kugel:* mit har den ersten W.?; ein W. in die vollen (↑voll 3 a); es werden Wettbewerbe mit 50 bis 200 W. ausgetragen; **d)** (Spiel) *das Rollenlassen eines od. mehrerer Würfel:* schon der erste W. brachte eine Sechs; *alles auf einen W. setzen (mit vollem Risiko alles auf einmal wagen).* **2.** *gelungenes [künstlerisches] Werk:* mit dieser Erfindung ist der W. gelungen; es ist für die Dichter der Sturm-und-Drang-Bewegung bezeichnend, daß sie ... ihre größten Würfe im jugendlichen Alter taten (Friedell, Aufklärung 98). **3.** svw. ↑Faltenwurf. **4.** *(von bestimmten Säugetieren) Gesamtheit der auf einmal geborenen Jungen eines Muttertieres:* ein W. Katzen, Hunde, Kaninchen; Ü „Sie sind ein schmaler W., treiben wohl keinen Sport, wie?" (Ziegler, Konsequenz 115).
Wurf-: ~**bahn,** die: *von einem geworfenen Gegenstand beschriebene Bahn; ballistische Bahn;* vgl. Schießbude; ~**bude,** die: vgl. Schießbude; ~**disziplin,** die: *sportliche Disziplin, bei der ein Gerät (Speer, Hammer, Gewicht o. ä.) möglichst weit geworfen werden soll;* ~**geschoß,** das: *geschleuderter od. geworfener Gegenstand, der jmdn. od. etw. treffen soll:* einen Stein als W. benutzen; der (Budo): *Griff, mit dem der Gegner niedergeworfen werden soll;* ~**hammer,** der (Leichtathletik): svw. ↑Hammer (5); ~**holz,** das: *Wurfgeschoß aus Holz* (z. B. Bumerang); ~**keil,** der: *keilförmiges Wurfgeschoß;* ~**keule,** die: *keulenförmiges Wurfgeschoß;* ~**kreis,** der (Leichtathletik): svw. ↑~ring (1); ~**maschine,** die (früher): **1.** *Kriegsmaschine zum Schleudern von schweren Kugeln* (z. B. Katapult 3). **2.** *beim Skeetschießen verwendetes Gerät;* ~**ring,** der (Leichtathletik): **1.** *mit einem Bandeisen*

od. Metallband eingefaßter Kreis, von dem aus der Sportler Diskus, Hammer o. ä. wirft. **2. a)** svw. ↑Gummiring (b); **b)** *Ring, der (auf dem Rummelplatz) gezielt auf einen großen, senkrecht nach oben stehenden Nagel od. Stab geworfen wird, an dem er hängenbleiben soll;* ~**scheibe,** die: svw. ↑Diskus (1 a); ~**sendung,** die: svw. ↑Postwurfsendung; ~**taube,** die (Schießsport): *aus einer asphaltartigen Masse (früher aus Ton) hergestellte tellerartige Scheibe als Ziel beim Wurftaubenschießen,* dazu: ~**taubenschießen,** das: **1.** *das Schießen nach Wurftauben, die in die Luft geschleudert werden.* **2.** *als Trapschießen od. Skeetschießen durchgeführter Wettbewerb.*
würfe ['vʏrfə]: ↑werfen; **Würfel** ['vʏrfl̩], der; -s, - [mhd. würfel, ahd. wurfil, zu ↑werfen]: **1.** *rechtwinkliger geometrischer Körper mit sechs gleichen quadratischen Flächen; Kubus* (1): ein gläserner W.; ein W. aus Holz als Bauklotz. **2.** *kleiner Würfel* (1) *für [Glücks]spiele, dessen sechs Seiten in bestimmter Anordnung mit 1 bis 6 Punkten, Augen* (3 a) *versehen sind:* der W. zeigt eine Sechs, ist unter den Tisch gerollt; W. spielen; R die W. sind gefallen *(die Sache ist entschieden, es gibt kein Zurück mehr;* nach lat. ↑alea iacta est). **3.** *etw. in der Art eines geometrischen Würfels Geformtes, Würfelförmiges:* ein W. Margarine; Zucker in -n; Fleisch, Speck in kleine W. schneiden.
würfel-, Würfel-: ~**artig** ⟨Adj.; o. Steig.⟩; ~**becher,** der: *Becher [aus Leder], in dem die Würfel geschüttelt werden u. aus dem man sie auf den Tisch od. das Würfelbrett rollen läßt;* ~**brett,** das: *Spielbrett für Würfelspiele;* ~**bude,** die: *Jahrmarktsbude, an der um Gewinne gewürfelt wird;* ~**förmig** ⟨Adj.; o. Steig.⟩: vgl. kubisch (1); ~**kapitell,** das (Kunstwiss.): *würfelförmiges Kapitell;* ~**muster,** das: *Muster* (3) *aus regelmäßig abwechselnden Vierecken;* ~**spiel,** das: **a)** *Glücksspiel mit Würfeln;* **b)** *mit Würfeln zu spielendes Brettspiel, bei dem Figuren um soviel Felder vorwärts bewegt werden, wie der od. die Würfel Augen zeigen,* zu 1: ~**spieler,** der; ~**zucker,** der ⟨o. Pl.⟩: *Zucker in Form von kleinen Würfeln.*
würfelig, würflig ['vʏrf(ə)lɪç] ⟨Adj.; o. Steig.⟩: **a)** *in Würfeln:* w. geschnittener Schinken; **b)** *(von Geweben) gewürfelt, kariert:* ein -es Muster; ~**würfeln** ['vʏrfln̩] ⟨sw. V.; hat⟩ /vgl. ¹gewürfelt/: **1. a)** *mit Würfeln spielen:* es wurde gewürfelt, wer anfangen sollte; um Geld w.; **b)** *(eine bestimmte Augenzahl) mit dem Würfel werfen:* eine Sechs w.; der die höchste Zahl würfelt, darf anfangen. **2. a)** *in kleine Würfel zerschneiden:* das Fleisch wird gewürfelt und angebraten; **b)** ⟨meist im 2. Part.⟩ *mit einem Muster aus kleinen Quadraten, Karos versehen;* vgl. ¹gewürfelt; **würflig:** ↑würfelig.
Würge- (würgen): ~**engel,** der: ↑Würgengel; ~**griff,** der: *Griff, mit dem jmd. gewürgt, jmdm. (von hinten) die Kehle zusammengedrückt wird:* Ü im W. des Todes; ~**mal,** das: *durch Würgen entstandenes* ²*Mal* (1).
würgen ['vʏrgn̩] ⟨sw. V.; hat⟩ [mhd. würgen, ahd. wurgen, eigtl. = drehend (zusammen)pressen]: **1.** *jmdm. die Kehle zusammendrücken:* am Hals w.; der Mörder hat sein Opfer gewürgt; Ü die Krawatte, der enge Kragen würgte ihn. **2. a)** *einen starken Brechreiz haben:* er mußte heftig w.; sich würgend erbrechen; **b)** *bei jmdm. einen heftigen Brechreiz erzeugen:* der Magen würgte ihn; etw. würgt jmdn. im Magen, in der Kehle; Ü in der Kehle würgte ihn ein heftiges Schluchzen (Musil, Mann 957). **3.** *etw. nur mühsam hinunterschlucken können:* an zähem Fleisch w.; das Kind würgt an seinem Essen *(es schmeckt ihm nicht).* **4.** (ugs.) **a)** *mühsam hinein-, hindurchzwängen:* er würgte die Knöpfe in die engen Löcher; SS-Leute ... haben ihr einen Knebel in den Mund gewürgt (Bredel, Prüfung 229); **b)** *schwer, mühsam arbeiten:* den ganzen Tag w.; Motoren heulten und würgten (Kirst, 08/15, 566); **c)** *etw. mühsam tun, verrichten:* ... wenn Mahlke seine sebenunddreißig Kniewellen würgte (Grass, Katz 12); ⟨Zus.:⟩ **Würgengel,** Würgeengel, der (bes. christl. Rel.): *(im A. T.) zum Töten ausgesandter Engel;* ⟨Abl.:⟩ **Würger,** der; -s, - [1: spätmhd. würger]: **1.** (veraltet abwertend) *jmd., der jmdn. [in mörderischer Absicht] würgt.* **2.** *auffallend gefärbter Singvogel mit hakenförmig gebogener Schnabelspitze u. falkenähnlichem Verhalten, der seine Beute an Dornbüschen aufspießt;* **Würgschraube,** die; -, -n: *ringförmiges Eisen zum Erdrosseln (bei der spanischen Art der Hinrichtung); Garrotte.*
wurlen ['vʊrlən] ⟨sw. V.; ist/hat⟩ [mundartl. Iterativbildung zu spätmhd. wurren, laut- u. bewegungsnachahmend] (bes.

bayr., österr. mundartl.): **1.** *durcheinander-, umherlaufen, wimmeln.* **2.** *geschäftig arbeiten:* Wenn wir den Winter hierbleiben, müssen wir noch ganz schön w., sonst verrekken wir (Kuby, Sieg 15).

¹Wurm [vʊrm], der; -[e]s, Würmer ['vʏrmɐ] u. Würme ['vʏrmə; mhd., ahd. wurm, eigtl. = der Sichwindende]: **1.** ⟨Pl. Würmer; Vkl. ↑Würmchen⟩ *wirbelloses Tier ohne Gliedmaßen, das sich meist windend durch Zusammenziehen u. Strecken des Körpers voranschiebt:* im Apfel sitzt ein W.; die Amsel hat einen fetten W. im Schnabel; das Kind hat Würmer *(Spulwürmer),* leidet an Würmern; der Hund ist von Würmern befallen; in diesem Holz sitzt der W. *(es ist von Holzwürmern 1 befallen);* die Angel wird mit einem W. *(Regenwurm)* als Köder versehen; der Käse wimmelt von Würmern *(Maden);* Spr auch der W. krümmt sich, wenn er getreten wird; ***da ist/sitzt der W. drin** (ugs.; *da stimmt etwas nicht);* [die folgenden drei Wendungen gehen auf den alten Volksglauben von Krankheitsdämonen in Wurmgestalt im menschlichen Körper zurück, die im sog. Wurmsegen beschworen wurden, den Menschen zu verlassen]: **jmdm. die Würmer aus der Nase ziehen** (ugs.; *durch wiederholtes, geschicktes Fragen etw. von jmdm. zu erfahren suchen, jmdn. aushorchen);* **einen [nagenden] W. in sich, im Herzen tragen/haben** *(einen geheimen Groll haben);* **jmdm. den W. segnen** (ugs. veraltend; *jmdn. zurechtweisen, ihm gründlich die Meinung sagen);* **jmdm. den W. schneiden** (ugs. veraltend; *jmdn. von einer Torheit, einer fixen Idee abbringen;* früher wurde jungen Hunden eine angeblich Tollwut verursachende wurmförmige Sehne unter der Zunge weggeschnitten); **den W. baden** (ugs. scherzh.; *angeln).* **2.** ⟨Pl. Würme⟩ (veraltet) *Lindwurm, Drache, großes Untier;* **²Wurm** [-], das; -[e]s, Würmer ['vʏrmɐ] ⟨Vkl. ↑Würmchen⟩ (fam.): *kleines, unbeholfen-hilfsbedürftiges [bemitleidenswertes] Kind, Wesen:* ein liebes, niedliches, elendes W.; die armen Würmchen haben nichts zu essen. **wurm-, Wurm-:** ~**artig** ⟨Adj.; o. Steig.⟩; ~**befall,** der; ~**ei,** das; ~**erkrankung,** die; ~**farn,** der: *häufig vorkommender, in Wäldern wachsender Farn mit büschelig angeordneten Wedeln* (2), *aus dessen Wurzeln ein Mittel zum Abtreiben von Bandwürmern gewonnen werden kann;* ~**fortsatz,** der [LÜ von nlat. processus vermiformis] (Med.): *wurmförmiger Fortsatz am Blinddarm; Appendix* (3 a); ~**fraß,** der ⟨o. Pl.): *durch Wurmbefall entstandener Schaden* (z. B. im Holz); ~**krankheit,** die: svw. ↑~leiden; ~**kur,** die: *Kur gegen Wurmleiden;* ~**leiden,** das: *durch einen Bandwurm, Spulwürmer o. ä. verursachtes Leiden;* ~**mittel,** das: *Mittel gegen Würmer im Darm;* ~**stichig** ⟨Adj.; o. Steig.; nicht adv.⟩: *von Würmern durchbohrt, zerfressen:* -es Holz; der Apfel ist w.

Würmchen ['vʏrmçən], das; -s, -: ↑¹,²Wurm; **wurmen** ['vʊrmən] ⟨sw. V.; hat⟩ [eigtl. = wie ein Wurm im Darm nagen, bohren] (ugs.): *jmdm. Ärger bereiten; jmdn. innerlich mit Groll, Kummer, Mißmut erfüllen:* die Niederlage wurmt mich; ⟨auch unpers.:⟩ es wurmt mich sehr, daß niemand mir helfen wollte; **Würmer:** Pl. von ↑¹,²Wurm; **wurmig** ['vʊrmɪç] ⟨Adj.; nicht adv.⟩: *(von Obst) innen einen ¹Wurm* (1) *od. Würmer habend, wurmstichig:* die Kirschen sind fast alle w.

Wurscht [vʊrʃt]: ↑Wurst (1); **Wurschtel** usw.: ↑Wurstel usw.; **Würschtel** ↑Wurstel; **Würschtelbude:** ↑Würstelbude; **Wurst** [vʊrst], die; -, Würste ['vʏrstə] ⟨Vkl. ↑Würstchen⟩ [mhd., ahd. wurst; H. u.]: **1.** *Nahrungsmittel aus zerkleinertem Fleisch [mit Innereien, Blut] u. Gewürzen, das in Därme gefüllt wird:* frische, geräucherte, grobe, feine, hausgemachte W.; eine Scheibe, ein Stück W.; nach dem Schlachten wird W. gemacht; Würste füllen, stopfen; W. [auf]schneiden, braten; W. am/im Stück, in Scheiben kaufen; verschiedene W. *(Wurstsorten)* anbieten; ein Brötchen mit W. belegen, streichen; R (scherzh.:) alles [Gute] hat ein Ende, bloß die W. hat zwei; W. wider W. (ugs.; *so wird Gleiches mit Gleichem vergolten;* nach der früher üblichen Sitte, beim Schlachtfest dem Nachbarn etwas Fleisch u. Wurst abzugeben in der Erwartung, auch etwas zu bekommen, wenn dort geschlachtet wird); verschwinde wie die W. im Spinde/Winde! (ugs.; *geh schnell weg!);* jetzt geht es um die W. (ugs.; *jetzt geht es um die Entscheidung, kommt es auf vollen Einsatz an;* bei ländlichen Wettbewerben war früher eine Wurst als Preis ausgesetzt); ***jmdm. W./Wurscht sein** (ugs.; *jmdm. gleichgültig sein):* es war ihm ziemlich W., ob er gewann oder nicht; dieser Mensch

ist mir W. *(ich interessiere mich gar nicht für ihn);* **sich nicht die W. vom Brot nehmen lassen** (↑Butter); **jmdm. die W. auf dem Brot nicht gönnen** (↑Butter); **mit der W. nach dem Schinken/nach der Speckseite werfen** (ugs.; *mit kleinem Einsatz, kleinen Geschenken etw. Großes zu erreichen versuchen);* **mit dem Schinken nach der W. werfen** (ugs.; *etw. Größeres für etw. Geringeres wagen).* **2.** *etw., was wie eine Wurst aussieht, die Form einer länglichen Rolle hat:* die Zeltbahn als W. um den Tornister legen; den Teig zu einer W. formen; der Hund hinterließ dicke Würste *(Exkremente)* auf der Straße; Würstchen machen (Kinderspr.; *Stuhlgang haben).*

Wurst-: ~**blatt,** ~**blättchen,** das (salopp abwertend): svw. ↑Käseblatt (1); ~**brot,** das: *mit Wurst belegtes od. bestrichenes Brot* (1 b); ~**brötchen,** das: vgl. ~brot; ~**brühe,** die: *Brühe, in der Wurst gekocht wurde; Wurst-, Metzelsuppe;* ~**finger,** der: *dicker fleischiger Finger;* ~**fülle,** die (landsch.): *Fülle* (4) *für Wurst;* ~**haut,** die: *Haut aus Darm od. Kunststoff, in die die Wurst gefüllt ist;* ~**herstellung,** die; ~**kammer,** die: *Vorratskammer mit aufgehängten Würsten;* ~**kessel,** der: *Kessel zum Herstellen, Kochen von Wurst;* ~**küche,** die; ~**maxe,** der (salopp): *jmd., der an od. an einem Stand* (3 a) *heiße Würstchen, Bratwürste o. ä. verkauft;* ~**pelle,** die (nordd.): svw. ↑~haut; ~**platte,** die (Gastr.): *Aufschnittplatte mit vielerlei Wurstsorten;* ~**salat,** der (Kochk.): *pikanter Salat aus Wurststückchen;* ~**scheibe,** die; ~**stück,** das; ~**stulle,** die (landsch.); ~**suppe,** die: vgl. ~brühe; ~**verkäufer,** der; ~maxe; ~**waren** ⟨Pl.⟩: vgl. Fleischwaren; ~**zipfel,** der.

Würstchen ['vʏrstçən], das; -s, -: **1.** ↑Wurst: Wiener, Frankfurter W. **2.** (ugs.) *unbeachtetes, hilfloses, schwaches Wesen:* Du bist der Boß ... und ich nur ein kleines W., das nach deiner Pfeife zu tanzen hat (Ziegler, Gesellschaftsspiele 180); ⟨Zus. zu 1:⟩ **Würstchenbude,** die, **Würstchenstand,** der: *Verkaufsstand für heiße Würstchen u. Bratwürste;* **Wurstel** ['vʊrstl], Wurschtel [vʊrʃtl], der; -s, - (bayr., österr.): svw. ↑Hanswurst; **Würstel** [vʏrstl], Würschtel ['vʏrʃtl], das; -s, - (bes. österr.): *[Wiener] Würstchen:* W. mit Kren; ***da gibt es keine W.** (österr. ugs.; *es kann keine Ausnahme gemacht, auf niemanden besondere Rücksicht genommen werden);* **Würstelbude,** Würschtelbude, die; -, -n (bes. österr.): svw. ↑Würstchenbude; **Wurstelei** [vʊrstə'lai], Wurschtelei, die; -, -en; auch abwertend: *[dauerndes] Wursteln;* **wursteln** ['vʊrstln], wurschteln ['vʊrʃtln] ⟨sw. V.; hat⟩ [eigtl. Intensivbildung zu ↑wursten] (ugs.): *langsam, in einem gewissen Trott u. ohne rechten Plan vor sich hin arbeiten:* Im Garten nebenan wurstelte der Nachbar an seinem Privatbunker (Kempowski, Tadellöser 305); **wursten** ['vʊrstn] ⟨sw. V.; hat⟩: *Wurst herstellen:* nach dem Schlachten wurde gewurstet; ⟨Abl.:⟩ **Wurster,** der; -s, - (südd.): *Fleischer, der Würste herstellt;* ⟨Abl.:⟩ **Wursterei,** die; -, -en; **wurstig** [vʊrstɪç], wurschtig ['vʊrʃtɪç] ⟨Adj.⟩ (ugs.): *gleichgültig, uninteressiert:* -es Benehmen; er gibt sich betont w.; ⟨Abl.:⟩ **Wurstigkeit,** **Wurschtigkeit,** die; -, -en; **Wurstler,** **Wurschtler,** der; -s, - (landsch.): svw. ↑Wurster; ⟨Abl.:⟩ **Wurstlerei,** die; -, -en.

Wurt [vʊrt], die; -, -en [mniederd. wurt, asächs. wurth = Boden] (nordd.): *Aufschüttung im Küstengebiet od. in Flußniederungen, auf der ein Einzelhof od. ein ganzes Dorf steht;* **Warft:** das Haus liegt auf einer W.; **Würte,** die; -, -n: svw. ↑Wurt.

Wurtzit [vʊr'tsi:t, auch: ...tsɪt], der; -s, -e [nach dem frz. Chemiker A. Wurtz (1817–84)]: *braunes Mineral (ein wichtiges Zinkerz).*

Wurz [vʊrts], die; -, -en [mhd., ahd. wurz; heute fast nur in Zus., z. B. Nieswurz] (veraltet u. noch landsch.): *Wurzel.*

Würz- (würzen; Kochk.): ~**fleisch,** das: svw. ↑Ragout; ~**kraut,** das: svw. ↑Gewürzkraut; ~**mischung,** die: *fertig zusammengestellte Mischung verschiedener Gewürze in flüssiger od. Pulverform;* ~**mittel,** das: svw. ↑Würze (1 a); ~**soße,** die: *[tafelfertige] meist sehr scharfe Soße;* ~**wein,** der: *mit Kräutern od. Essenzen gewürzter Wein* (z. B. Wermut).

Würze ['vʏrtsə], die; -, -n [mhd. würze, zu ↑Wurz, beeinflußt von mhd. wirz = Bierwürze]: **1. a)** *Substanz aus Gewürzkräutern, mit der der Geschmack einer Speise verstärkt od. verfeinert wird:* eine scharfe, süße, bittere W.; **b)** *würziger, aromatischer Geschmack od. Geruch:* die besondere W. von Wildbret, die W. dieses Weines sagt mir besonders zu; Ü Gefahr, die W. des Lebens (Brand [Übers.], Gangster

81); in der Geschichte ist keine W. *(sie ist langweilig).* **2.** (Fachspr.) *aus Malz bereitete zuckerhaltige Flüssigkeit zum Gären von Bier;* **Wurzel** ['vʊrtsl̩], die; -, -n [mhd. wurzel, ahd. wurzala, 1. Bestandteil zu ↑Wurz, 2. Bestandteil eigtl. = das Gewundene (zu ↑¹wallen)]: **1. a)** ⟨Vkl. ↑Würzelchen⟩ *im Boden befindlicher, oft fein verästelter Teil der Pflanze, mit dem sie Halt findet u. der zugleich Organ der Nahrungsaufnahme ist:* dicke, weit verzweigte, flach sitzende -n; die Pflanzen haben neue -n ausgebildet, getrieben; über -n stolpern; **-n schlagen* (1. *[von Pflanzen] Wurzeln ausbilden u. anwachsen.* 2. *[von Menschen] sich eingewöhnen, einleben);* **b)** kurz für ↑Zahnwurzel: der Zahn hat noch eine gesunde W.; **c)** kurz für ↑Haarwurzel: ihr halbgefärbtes Haar war schwarz in den -n (Seghers, Transit 189). **2.** *etw., worauf etw. als Ursprung, Ursache zurückzuführen ist:* die geistigen -n; hier hat der Schmerz seine W.; das rührt an die -n seiner Existenz; Das Interesse an der Person des Autors hat seine W. in einem Bedürfnis nach Sensation (Böll, Erzählungen 11); das Übel an der W. packen, mit der W. ausrotten. **3.** (landsch.) svw. ↑Möhre. **4.** *Ansatzstelle eines Körperteils od. Gliedes* (kurz für z. B. Handwurzel, ↑Nasenwurzel): die schmale W. der Nase. **5.** (Sprachw.) *[erschlossene] mehreren verwandten Sprachen gemeinsame Form eines Wortstammes:* als indogermanische W. für „Salz“ ist **sal* anzusetzen. **6.** (Math.) **a)** *Zahl, die einer bestimmten Potenz zugrunde liegt:* die vierte W. aus 81 ist 3; **b)** *Quadratwurzel:* die W. ziehen.

wurzel-, Wurzel-: ∼**artig** ⟨Adj.; o. Steig.⟩; vgl. rhizoid; ∼**ballen,** der: *die gesamte Wurzel einer Pflanze mit allen Verästelungen u. der daran haftenden Erde;* ∼**behandlung,** die: *Behandlung einer erkrankten Zahnwurzel;* der W. ⟨o. Pl.⟩ (Landw.): *Brand* (5 b) *an der Wurzel von Rüben, Kohl u. anderen Kulturpflanzen;* ∼**bürste,** die: *Bürste mit sehr harten [aus den Wurzeln von Reispflanzen gewonnenen] Borsten;* ∼**echt** ⟨Adj.; o. Steig.; nicht adv.⟩: *(von Obstbäumen, Rosen u. ä.) aus der eigenen Wurzel gewachsen, nicht gepfropft od. veredelt;* ∼**faser,** die: *feinste Verästelung einer Pflanzenwurzel;* ∼**füßer,** der ⟨meist Pl.⟩: *in vielen Arten vorkommendes einzelliges Lebewesen, das sich mit Hilfe von Scheinfüßchen fortbewegt u. ernährt; Rhizopode;* ∼**füßler,** der: svw. ↑∼füßer; ∼**geflecht,** das; ∼**gemüse,** das: *Gemüse, von dem hauptsächlich die Wurzeln u. Knollen verwendet werden* (z. B. Möhren, Sellerie); ∼**haut,** die: *die Zahnwurzel umgebende bindegewebige Knochenhaut,* dazu: ∼**hautentzündung,** die; ∼**kletterer,** der: *Kletterpflanze, die mit Hilfe ihrer fest haftenden Wurzeln an einer Mauer od. einem Baumstamm hochklettert* (z. B. Efeu); ∼**knolle,** die (Biol.): *verdickter Seitenspross an der Wurzel* (z. B. bei der Dahlie), *der als Nahrungsspeicher dient;* ∼**los** ⟨Adj.; -er, -este⟩: *ohne Wurzel,* dazu: ∼**losigkeit,** die; -; ∼**schößling,** der: svw. ↑∼sproß; ∼**silbe,** die (Sprachw.): vgl. Wurzel (5); ∼**sproß,** der (Bot.): *Sproß, Schößling, der [bei einigen Pflanzen] unmittelbar aus der Wurzel kommt u. der vegetativen Fortpflanzung dient;* ∼**stock,** der: **1.** (Bot.) svw. ↑Rhizom. **2.** vgl. ¹Stock (2), Stubben (1); ∼**werk,** das ⟨o. Pl.⟩: **1.** *Gesamtheit der Wurzeln einer Pflanze.* **2.** (landsch.) svw. ↑Suppengrün; ∼**wort,** das ⟨Pl. -wörter⟩ (Sprachw.): svw. ↑Etymon; ∼**zeichen,** das: *Zeichen, daß von der darunterstehenden Zahl die [n-te] Wurzel gezogen werden soll; Zeichen:* √...; ∼**ziehen,** das; -s (Math.): *das Radizieren.*

Würzelchen ['vʏrtsl̩çən], das; -s, -: ↑Wurzel (1 a); **wurzelig** ['vʊrtsəlɪç] ↑**wurzlig**; **wurzeln** ['vʊrtsl̩n] ⟨sw. V.; hat⟩ [mhd. wurzeln, ahd. wurzellōn]: **1.** *Wurzeln schlagen, ausbilden; mit den Wurzeln festwachsen:* die Eiche wurzelt tief im Boden; Fichten und Pappeln wurzeln flach; Ü das Mißtrauen wurzelt tief in ihm. **2.** *in jmdm., etw. seinen Ursprung, seine Ursache haben, [geistig] verwurzelt sein:* die monarchische Legitimität wurzelt im Glauben an den Herrschaftsanspruch „von Gottes Gnaden“. **3.** (landsch.) *sich [geschäftig] hin u. her bewegen:* Auf der Landenge waberte, wabbelte und wurzelte Wanda Puvogel (Lentz, Muckefuck 37); **wurzen** ['vʊrtsn̩] ⟨sw. V.; hat⟩ [eigtl. wohl = an der Wurzel (soweit, soviel es geht) abschneiden] (bayr., österr.): *ausnutzen, übervorteilen:* der Kaufmann hat wieder gewurzt; **würzen** ['vʏrtsn̩] ⟨sw. V.; hat⟩ [mhd. würzen, zu ↑Wurz, schon früh bezogen auf ↑Würze]: *mit Gewürzen, Kräutern u. ä. schmackhaft od. wohlriechend machen:* das Gulasch, die Suppe w.; Reis wird gern mit Curry gewürzt; sie ist richtig zu w.; die Soße ist pikant gewürzt; Ü er würzte seine Rede mit allerlei Witzen und Wortspielen; **würzig**

['vʏrtsɪç] ⟨Adj.⟩: *kräftig schmeckend od. duftend:* -es Bier; eine -e Suppe; die -e Landluft; ein Parfüm mit einer -en Note; Ü seine Erzählungen, Witze sind sehr w. *(pikant);* ⟨Abl.:⟩ **Würzigkeit,** die; -; **wurzlig** ['vʊrtslɪç], ⟨Adj.; nicht adv.⟩: *voller Wurzeln:* -er Boden; **Würzung,** die; -, -en; *das Würzen, Art des Würzens.*

wusch [vʊʃ], **wüsche** ['vyːʃə]: ↑waschen.

Wuschelhaar [vʊʃl̩-], das; -[e]s, -e [zu veraltet, noch landsch. Wuschel = Haarbüschel, Strähne, rückgeb. aus ↑wuscheln] (ugs.): *stark gelocktes, buschig-krauses Haar;* **wuschelig** ['vʊʃəlɪç] ⟨Adj.; nicht adv.⟩ (ugs.): *(von Haaren) buschigkraus, wirr-gelockt;* **Wuschelkopf,** der; -[e]s, ...köpfe (ugs.): **a)** *Kopf mit wuscheligem Haar;* **b)** *jmd., der einen Wuschelkopf* (a) *hat;* ⟨Abl.:⟩ **wuschelköpfig** ⟨Adj.; o. Steig.; nicht adv.⟩; **wuscheln** ['vʊʃl̩n] ⟨sw. V.; hat⟩ [laut- u. bewegungsnachahmend, viell. beeinflußt von ↑wischen] (landsch.): *mit der Hand durch die vollen Haare fahren:* sie wuschelt in seinen Haaren; **wus[e]lig** ['vuːz(ə)lɪç] ⟨Adj.⟩ (landsch.): *in wuselnder Art;* **wuseln** ['vuːzln̩] ⟨sw. V.⟩ [laut- u. bewegungsnachahmend] (landsch.): **a)** *sich schnell, unruhig-flink hin u. her bewegen* ⟨ist⟩: über den Gang, um die Ecke w.; die Schüler wuseln aus dem Schulhof; **b)** *sich mit flinken Bewegungen, in wuselnder Weise betätigen, mit etw. beschäftigen* ⟨hat⟩: er hat im Keller gewuselt.

wußte ['vʊstə], **wüßte** ['vʏstə]: ↑wissen.

Wust [vuːst], der; -[e]s [mhd. wuost, zu ↑wüst] (abwertend): *Durcheinander, ungeordnete Menge, Gewirr:* ich muß mich erst durch den W. von Akten durcharbeiten; er erstickte fast in dem W. von Papieren; Ü von W. von Vorurteilen; **wüst** [vyːst] ⟨Adj.; -er, -este⟩ [mhd. wüeste, ahd. wuosti, eigtl. = leer, öde]: **1.** ⟨nicht adv.⟩ *nicht von Menschen bewohnt, ganz verlassen u. unbebaut:* eine -e Gegend; und die Erde war w. und leer (1. Mos. 1, 2). **2.** *höchst unordentlich:* -e Haare; eine -e Unordnung; hier sieht es aus, liegt alles w. durcheinander. **3.** (abwertend) **a)** *wild, ungezügelt:* ein -er Kerl, Geselle; ein -es Treiben; -er Lärm; eine -e Schlägerei, Schießerei; -e *(ausschweifende)* Orgien feiern; w. toben; bei unseren Nachbarn geht es w. zu; **b)** *rüde, sehr derb; unanständig:* -e Witze; sie sangen -e Lieder; w. fluchen; **c)** *schlimm, furchtbar:* eine -e Hetze; -e *(sehr starke, heftige)* Schmerzen haben; **d)** *häßlich, abscheulich:* eine -e Narbe; du siehst ja w. *(von Ausschweifungen o. ä. gezeichnet, stark mitgenommen u. daher abstoßend)* aus; das Wetter ist w. und wurde w. beschimpft, zugerichtet; **Wüste** ['vyːstə], die; -, -n [mhd. wüeste, ahd. wuostī]: *unbebautes, ödes [trockenes, sandiges] Gebiet ohne Vegetation:* die heißen -n der Tropen; eine steinerne W.; mit Kamelen die W. durchqueren; eine Oase in der W.; **jmdn. in die W. schicken* (emotional; *jmdn., mit dem man unzufrieden ist, entlassen);* **wüsten** ['vyːstn̩] ⟨sw. V.; hat⟩ [mhd. wüesten, ahd. wuosten]: *verschwenderisch [mit etw.] umgehen; leichtsinnig verbrauchen, vergeuden:* mit dem Geld, mit seiner Gesundheit w.; er hat jahrelang gewüstet *(ausschweifend gelebt).*

Wüsten-: ∼**bewohner,** der; ∼**fuchs,** der: svw. ↑Fennek; ∼**klima,** das: *das trockene Klima der tropischen Wüsten mit großer Hitze am Tag u. kalten Nächten;* ∼**könig,** der (dichter.): *Löwe;* ∼**ritt,** der; ∼**sand,** der; ∼**schiff,** das (geh. scherzh.): *Kamel;* ∼**steppe,** die (Geogr.): *Gebiet mit schwacher Vegetation im Übergang zwischen Wüste u. Steppe;* ∼**tier,** das; ∼**wind,** der.

Wüstenei [vyːstənaɪ], die; -, -en [mhd. wüestenīe]: **1.** *wüste, öde, wilde Gegend.* **2.** (ugs.) *große Unordnung:* in seinem Zimmer herrscht eine schreckliche W.; **wüstenhaft** ⟨Adj.; -er, -este⟩: *wie bei einer Wüste; die Beschaffenheit einer Wüste aufweisend;* **Wüstheit,** der; -, -en; **Wüstling** ['vyːstlɪŋ], der; -s, -e (abwertend): *zügellos, sex. sexuell ausschweifend lebender Mensch;* **Wüstung** ['vyːstʊŋ], die; -, -en [mhd. wüestunge = Verwüstung]: **a)** (Geogr.) *ehemalige, aufgegebene od. zerstörte Siedlung od. landwirtschaftliche Nutzfläche;* **b)** (Bergbau) *verlassene Lagerstätte.*

Wut [vuːt], die; - [mhd., ahd. wuot, zu ahd. wuot = unsinnig]: **1.** *heftiger, unbeherrschter, durch Ärger o. ä. hervorgerufener Gefühlsausbruch, der sich in Miene, Wort u. Tat zeigt:* aufgestaute, unbändige, stumpfe, sinnlose W.; jmdn. erfaßt jähe W.; eine wilde W. stieg in ihm auf, erfüllte ihn; die W. des Volkes richtete sich gegen den Diktator; (ugs.:) ich krieg' die W.!; seine W. an jmdm., an einer Sache auslassen; in W. kommen, in W. *(Rage)* reden; in heller W.; in seiner W. wußte er nicht mehr, was er

tat; er war voller W.; schäumend vor W.; Ü Die Donner dämpfen ihre W. (Borchert, Geranien 52); mit W. *(großem Eifer, Arbeitswut)* machten sie sich ans Werk; *[eine] **W. im Bauch haben** (ugs.; *sehr wütend sein*). **2.** kurz für ↑Tollwut.

wut-, Wut-: ~**anfall,** der: einen W. bekommen; ~**ausbruch,** der: *plötzlich ausbrechende, heftige Wut;* ~**entbrannt** ⟨Adj.; o. Steig.; nicht adv.⟩: *von heftiger Wut ergriffen:* w. rannte er hinaus; ~**geheul,** das: *wütendes Heulen* (1 a); ~**schäumend,** ~**schnaubend** ⟨Adj.; o. Steig.; nicht adv.⟩: *außer sich vor Wut;* ~**schrei,** der; ~**verzerrt** ⟨Adj.; o. Steig.; nicht adv.⟩: mit -em Gesicht.

wüten ['vy:tn̩] ⟨sw. V.; hat⟩ [mhd. wüeten, ahd. wuoten]: *im Zustand der Wut toben, rasen, zerstören:* sie haben gewütet wie die Berserker; gegen die Obrigkeit w.; Naturen, die wider sich selbst wüten (Musil, Mann 1295); Ü der Sturm, das Feuer, das Meer wütet; hier hat der Krieg furchtbar gewütet; Seuchen wüten in dem Land; ⟨1. Part.:⟩ **wütend: a)** *voller Wut:* mit -er Stimme; je ruhiger ich dastand, desto -er wurde er; jmdn. w. anschreien; w. auf/über jmdn. sein *(sehr ärgerlich, erzürnt sein);* **b)** ⟨nicht präd.⟩ *außerordentlich groß, heftig:* mit -em Haß, Eifer; er hatte -e Schmerzen; ⟨Abl.:⟩ **Wüter,** der; -s, - (veraltet): *jmd., der während* **Wüterei** [vy:tə'raj], die; -, -en (abwertend): *[andauerndes] Wüten;* **Wüterich** ['vy:tərɪç], der; -s, -e [mhd. wüeterīch, ahd. wuoterīch] (abwertend): *jmd., der wütet;* **wütig** ['vy:tɪç] ⟨Adj.⟩ [mhd. wuotic, ahd. wuotac] (veraltend): **a)** *voller Wut, wütend:* ein -er Blick; w. ⟨nicht präd.⟩ *außerordentlich groß, heftig:* Er selber hatte w. in mehreren Scharmützeln mitgefochten (Feuchtwanger, Herzogin 142); **-wütig** [-vy:tɪç] ⟨Suffixoid in Verbindung mit Verben

u. Substantiven⟩: *um das im ersten Bestandteil Genannte tun, erhalten zu können, jede Gelegenheit dazu mit Eifer, Versessenheit wahrnehmend, wahrzunehmen versuchend:* aus Angst vor dem aufräumwütigen Vater (Hörzu 43, 1980, 129); kaufwütige Kunden; sie sind sehr tanzwütig; ⟨Abl.:⟩ **-wütigkeit** [-vy:tɪçkajt], die; -.

wutsch! [vʊtʃ] ⟨Interj.⟩ [lautm.]: Ausruf zur Kennzeichnung einer schnellen, plötzlichen Bewegung: w., weg war er!; **wutschen** ['vʊtʃn̩] ⟨sw. V.; ist⟩ [laut- u. bewegungnachahmend, wohl beeinflußt von ↑wischen; vgl. witschen] (ugs.): *sich schnell u. behende bewegen:* aus dem Zimmer w.

Wutz [vʊts], die; -, -en, auch: der; -en, -en [lautm.] (landsch., bes. westmd.): **a)** *Schwein, Ferkel;* **b)** als Bezeichnung für jmdn., dessen Verhalten o. ä. man mit dieser Anrede kritisiert: du W.!; du bist vielleicht eine W., hast den ganzen Kuchen aufgegessen; **wutzen** ['vʊtsn̩] ⟨sw. V.; hat⟩ (landsch., bes. westmd.): svw. ↑ferkeln (2 a, b).

wuzeln ['vu:tsl̩n] ⟨sw. V.; hat⟩ [laut- u. bewegungsnachahmend] (bayr., österr.): **a)** *drehen, wickeln:* zunächst wuzelte er eine Zigarette über der hübschen alten Silber-Tabatiere (Doderer, Strudlhofstiege 65); **b)** *sich drängen:* er hat sich durch die Menge gewuzelt.

Wuzerl ['vu:tsɐl], das; -s, -n [landsch. Vkl. von ↑Butzen] (österr.): **1.** *rundliches Kind.* **2.** *Fussel (aus Wolle, vom Radieren o. ä.).*

Wyandotte [vajən'dɔt, engl.: 'wajəndɔt], das; -, -s od. die; -, -n [engl. wyandotte, viell. nach Wyandot(te), einem kanad. Indianerstamm]: *Huhn einer kräftigen, mittelschweren, aus Amerika stammenden Rasse mit meist weißem Gefieder u. dunkler Zeichnung im Bereich der Hals- u. Schwanzfedern.*

X

x, X [ɪks; ↑a, A], das; -, - [mhd. x, ahd. x (selten) < lat. x]: **1.** *vierundzwanzigster Buchstabe des Alphabets; ein Konsonant:* ein kleines x, ein großes X schreiben; *imdm. ein **X für ein U vormachen** (↑vormachen 2). **2.** für einen unbekannten Namen, eine unbekannte Größe eingesetztes Zeichen: Herr X; die Stadt X; die Währungsreform war auf einen Tag X *(einen bis zum letzten Augenblick geheimgehaltenen Tag)* angesetzt worden. **3.** ⟨klein geschrieben⟩ **a)** (Math.) *einen bestimmten Wert repräsentierende Unbekannte in einer Gleichung:* 3x = 15; die Gleichung muß nach x aufgelöst werden; **b)** (ugs.) *Zeichen für eine unbestimmte, aber als ziemlich hoch angesehene Zahl von Wiederholungen:* das Stück hat x Aufführungen erlebt; sie hat doch x Kleider im Schrank.

χ, X: ↑Chi.

x-, X- ['ɪks-] (mit Bindestrich): ~**Achse,** die (Math.): *Waagerechte im Koordinatensystem; Abszissenachse;* ~**Beine** ⟨Pl.⟩: *Beine, bei denen die Oberschenkel leicht einwärts u. die Unterschenkel auswärts gekrümmt sind,* dazu: ~**beinig** ⟨Adj.; nicht adv.⟩: *X-Beine habend;* ~**beliebig** ⟨Adj.; nicht präd.⟩ (ugs.): *irgendein; gleichgültig, wer od. was für ein; irgendwie:* ein x-beliebiges Buch; greif x-beliebige; das kannst du x-beliebig verwenden; ~**Chromosom,** das [nach der Form] (Biol.): *eines der beiden Chromosomen, durch das das Geschlecht bestimmt wird;* vgl. Y-Chromosom; ~**förmig** ⟨Adj.; o. Steig.; nicht adv.⟩: *in der Form eines X;* ~**Haken,** der: *einfacher, mit einem Nagel an der Wand befestigter Haken zum Aufhängen von Bildern;* ~**mal** ⟨Wiederholungsz., Adv.⟩ (ugs.): *unzählige Male:* das habe ich dir doch schon x-mal gesagt!; ~**Strahlen** ⟨Pl.⟩ [für W. C. Röntgen (↑röntgen) waren die von ihm entdeckten Strahlen zunächst unbekannt (,,x-beliebig")] (Physik): svw. ↑Röntgenstrahlen.

Xanthen [ksan'te:n], das, -s [zu griech. xanthós, ↑Xanthin]: (Chemie): *kristallisierende Substanz in Form farbloser Blättchen, die die Grundlage bestimmter Farbstoffe bildet;* **Xanthin** [ksan'ti:n], das; -s [zu griech. xanthós = gelb(lich)]: bei Verbindung mit Salpetersäure tritt eine Gelbfärbung ein] (Biochemie): *als Zwischenprodukt beim Abbau der Purine im Blut, in der Leber u. im Harn auftretende physiologisch wichtige Stoffwechselverbindung.*

Xanthippe [ksan'tɪpə], die; -, -n [nach dem Namen der Ehefrau des Sokrates, die als zanksüchtig geschildert wird] (ugs. abwertend): *unleidliches, zänkisches Weib:* er hat eine X. zur Frau.

Xanthophyll [ksanto'fyl], das; -s [zu griech. xanthós = gelb(lich) u. phýllon = Blatt] (Bot.): *gelber bis bräunlicher Farbstoff in Pflanzen, der besonders bei der herbstlichen Verfärbung der Laubbäume in Erscheinung tritt.*

Xenie ['kse:njə], die; -, -n, **Xenion** ['kse:njɔn], das; -s, ...ien [...jən; lat. xenium (Pl. xenia = Begleitverse zu Gastgeschenken) < griech. xénion = Gastgeschenk, zu: xénos = Gast; Fremder] (Literaturw.): *[satirisches] epigrammatisches Distichon.*

xeno-, Xeno- [kseno-; zu griech. xénos, ↑Xenie] ⟨Best. in Zus. mit der Bed.⟩: *Gast, Fremder; fremd* (z. B. xenophob, Xenokratie); **xenoblastisch** [...'blastɪʃ] ⟨Adj.; o. Steig.; nicht adv.⟩ [zu griech. blastós, ↑Blastom] (Mineral.): *(von Mineralien bei der Metamorphose 4) eine andere kristalline Form entwickelnd;* **Xenoglossie** [...glɔ'si:], die; -, ...ien [...jən; zu griech. glõssa, ↑Glosse] (Psych.): svw. ↑Glossolalie; **Xenokratie** [...kra'ti:], die; -, -n [...i:ən; zu spätgriech. xenokrateīn = von Fremden beherrscht werden] (selten): *Fremdherrschaft;* **Xenolith** [...'li:t, auch: ...lɪt], der; -s u. -en, -e[n] [↑-lith] (Geol.): *Fremdkörper, Einschluß in Ergußgesteinen;* **Xenon** ['kse:nɔn], das; -s [engl. xenon, eigtl. = das Fremde; das Element war bis dahin nicht bekannt] (bes. zur Füllung von Glühlampen verwendetes farb- u. geruchloses Edelgas (chemischer Grundstoff); Zeichen: Xe; ⟨Zus.:⟩ **Xenonlampe,** die: *für Flutlichtanlagen, auch für Bühnenscheinwerfer verwendete, mit Xenon gefüllte Gasentladungslampe, deren Beleuchtungsfarbe der des Tageslichts entspricht;* **xenophil** [...'fi:l] ⟨Adj.; o. Steig.⟩ [zu griech. phileīn = lieben] (bildungsspr.): *allem Fremden gegenüber positiv eingestellt, aufgeschlossen* (Ggs.: xenophob); **Xenophilie** [...fi'li:], die; - [zu griech. philía = Zuneigung] (bildungsspr.): *xenophile Haltung* (Ggs.: Xenophobie); **xenophob** [...'fo:p] ⟨Adj.; o. Steig.⟩ [zu griech. phobeīn

= fürchten] (bildungsspr.): *allem Fremden gegenüber negativ, feindlich eingestellt* (Ggs.: xenophil); **Xenophobie,** die; - [↑Phobie] (bildungsspr.): *xenophobe Haltung* (Ggs.: Xenophilie).

xer-, Xer-: ↑xero-, Xero-; **Xeranthemum** [kse'rantemʊm], das; -s, ...men [kseran'te:mən; svw. ↑Papierblume (1).

Xeres ['çe:res] usw.: ↑Jerez usw.

xero-, Xero-, (vor Vokalen auch:) xer-, Xer- [kser(o)-, griech. xerós] 〈Best. in Zus. mit der Bed.〉: *trocken* (z. B. xerophil, Xerokopie, Xeranthemum); **Xerodermie** [...der'mi:], die; -, -n [...i:ən; zu griech. dérma = Haut] (Med.): *Trockenheit der Haut* (z. B. im Alter); **Xerographie,** die; -, -n [↑-graphie; die Kopien werden ohne Entwicklungsbad hergestellt] (Druckw.): *Verfahren zur Herstellung von Papierkopien sowie zur Beschichtung von Druckplatten für den Offsetdruck;* **xerographieren** [...gra'fi:rən] 〈sw. V.; hat〉: *das Verfahren der Xerographie anwenden;* **xerographisch** 〈Adj.; o. Steig.; nicht präd.〉: *die Xerographie betreffend;* **Xerokopie,** die; -, -n [...i:ən]: *xerographisch hergestellte Kopie;* **xerokopieren** 〈sw. V.; hat〉: svw. ↑xerographieren; **xerophil** [...'fi:l] 〈Adj.; o. Steig.〉 [zu griech. phileĩn = lieben] (Bot.): *(von bestimmten Pflanzen) Trockenheit, trockene Standorte bevorzugend;* **Xerophyt** [...'fy:t], der; -en, -en [zu griech. phytón = Pflanze] (Bot.): *an trockene Standorte angepaßte Pflanze.*

x-fach 〈Vervielfältigungsz.〉 [↑-fach]: (ugs.) svw. ↑tausendfach (b): *ein x-fach erprobtes Mittel;* **X-fache,** das; -n: *er hat im Lotto das X-fache seines Jahreseinsatzes gewonnen.*

Xi [ksi:], das; -[s], -s [griech. xĩ]: *vierzehnter Buchstabe des griechischen Alphabets* (Ξ, ξ).

Xoanon ['kso:anɔn], das; -s, ...ana [griech. xóanon, zu: xeĩn = polieren]: *meist aus Holz, seltener auch aus Stein, Gold u. Elfenbein gefertigte, Menschen od. Götter darstellende altgriechische Figur.*

x-t... [ikst...] 〈Ordinalz. zu ↑x (3 a, b)〉: **a)** (Math.) bezeichnet die als Exponent auftretende Unbekannte: *die x-te Potenz von ...;* **b)** (ugs.) steht an Stelle einer nicht näher bekannten, aber als sehr groß angesehenen Zahl: *der x-te Versuch; diesen Schlager spielen sie jetzt zum x-ten Male;* **x-temal** (Zusschr. als Adv.) in den ugs. Fügungen: *das x-temal; beim, zum x-tenmal.*

Xylem [ksy'le:m], das; -s, -e [zu griech. xýlon, ↑xylo-, Xylo-] (Bot.): *wasserleitender Teil des Leitbündels bei höheren Pflanzen;* **Xylit** [ksy'li:t, auch: ...lɪt], der; -s, -e [1: zu ↑Xylose; 2: zu ↑xylo-, Xylo-]: **1.** (Chemie) *von der Xylose abgeleiteter, vom menschlichen Organismus leicht zu verwertender fünfwertiger Alkohol.* **2.** *holziger Bestandteil der Braunkohle; Lignit* (2); **xylo-, Xylo-** [ksylo-; griech. xýlon] 〈Best. in Zus. mit der Bed.〉: *Holz-* (z. B. xylographisch, Xylophon); **Xylograph,** der; -en, -en [↑-graph]: svw. ↑Holzschneider; **Xylographie,** die; -, -n [...i:ən; ↑-graphie]: **a)** 〈o. Pl.〉 svw. ↑Holzschneidekunst; **b)** svw. ↑Holzschnitt (2); **xylographisch** 〈Adj.; o. Steig.; nicht präd.〉: **a)** *in Holz geschnitten;* **b)** *die Xylographie betreffend;* **Xylol** [ksy'lo:l], das; -s [zu ↑xylo-, Xylo- u. ↑Alkohol] (Chemie): *in drei isomeren Formen vorliegende aromatische Kohlenstoffverbindung, die bes. als Lösungsmittel sowie u. a. als Zusatz zu Auto- u. Flugbenzinen verwendet wird;* **Xylolith**ⓦ [...'li:t, auch: ...lɪt], der; -s u. -en, -e[n] [↑-lith]: *Steinholz;* **Xylophon,** das; -s, -e [↑-phon]: *Musikinstrument aus ein- od. mehrreihig über einem Resonanzkörper angebrachten Holzstäben, die mit löffel- od. kugelförmigen Schlegeln angeschlagen werden;* **Xylose** [ksy'lo:zə], die; -: *in vielen Pflanzen enthaltener Zucker (der einen wichtigen Bestandteil der Nahrung pflanzenfressender Tiere darstellt); Holzzucker.*

Xysti: Pl. von ↑Xystus; **Xysten** ['ksystɔs], der; -, Xysten [griech. xystós, eigtl. = der geglättete (Boden)]: *altgriechischer gedeckter Säulengang als überdachte Laufbahn für die Athleten;* **Xystus** ['ksystus], der; -, Xysti [lat. xystus < griech. xystós, ↑Xystos]: *altrömische offene Terrasse od. Gartenanlage vor einem Portikus.*

Y

y, Y ['ypsilɔn], das; -, - [mhd., ahd. Y, urspr. zur Bez. des i-Lauts in bestimmten Fremdwörtern]: **1.** *fünfundzwanzigster Buchstabe des Alphabets; Vokal u. Konsonant: ein kleines y, ein großes Y schreiben.* **2.** 〈kleingeschrieben〉 (Math.) *Zeichen für die zweite Unbekannte in Gleichungen.*

υ, Y: ↑Ypsilon (2).

y-, Y- (mit Bindestrich): ~**Achse,** die (Math.): *Senkrechte, im Koordinatensystem; Ordinatenachse;* ~**Chromosom,** [nach der Form] (Biol.): *das andere der beiden Chromosomen, durch die das Geschlecht bestimmt wird;* vgl. X-Chromosom; ~**förmig** 〈Adj.; o. Steig.; nicht adv.〉: *in der Form eines Y.*

Yacht: ↑Jacht.

Yagiantenne ['ja:gi-], die; -, -n [nach dem jap. Ingenieur H. Yagi, geb. 1886] (Elektrot.): *für UKW- u. Fernsehempfang zu verwendende Antenne mit besonderer Richtwirkung.*

Yak: ↑Jak.

Yamashita [jama'ʃi:ta], der; -[s], -s [nach dem jap. Kunstturner H. Yamashita, geb. 1938] (Turnen): *ein besonderer Sprung am Langpferd mit Überschlag aus dem Handstand.*

Yamswurzel ['jams-], die; -, -n: ↑Jamswurzel.

Yang [jaŋ], das; -[s] [chin. yang]: *die lichte männliche Urkraft, das schöpferische Prinzip in der chinesischen Philosophie.* Vgl. Yin.

Yankee ['jɛŋki], der; -s, -s [engl.-amerik., urspr. Spitzname für die (niederl.) Bewohner der amerik. Nordstaaten; H. u.]: *Spitzname für den US-Amerikaner:* Vielleicht würde Havanna ganz gern seinen Frieden mit den -s machen (MM 2. 6. 77, 2); 〈Zus.:〉 **Yankee-doodle** ['jæŋkɪdu:dl], der; -[s], [engl.-amerik. Yankee Doodle, zu: to doodle = Dudelsack spielen; urspr. engl. Spottlied auf die amerik. Truppen im Unabhängigkeitskrieg]: *nationales Lied der Amerikaner aus dem 18. Jh.*

Yard ['ja:ɐ̯t], das; -s, -s [aber: 4 Yard[s]] [engl. yard, eigtl. = Maßstab, Rute]: *Längeneinheit in Großbritannien u. den USA* (= 3 Feet = 91,44 cm); Abk.: y., yd., Pl.: yds.

Yastik: ↑Jastik.

Yawl [jɔ:l], die; -, -e u. -s [engl. yawl, wohl < mniederd. jolle (↑Jolle) od. mniederl. jol]: *Segelboot mit einem großen Mast u. einem kleinen im Bereich des Hecks.*

Yen [jɛn], der; -[s], -[s] [aber: 4 Yen] [jap. yen < chin. yuan = rund, also eigtl. = runde (Münze)]: *Währungseinheit in Japan* (1 Yen = 100 ²Sen).

Yeti ['je:ti], der; -s, -s [tib.]: *legendäres menschenähnliches Wesen im Himalajagebiet.*

Yggdrasil ['ykdrazil], der; -s [eigtl. = Pferd des Schrecklichen, zu anord. yggr = schrecklich (Beiname Odins) u. drasill = Pferd] (nord. Myth.): *die Welt tragender Baum, dessen Zweige sich über Himmel u. Erde ausbreiten; Weltesche.*

Yin [jin], das; - [chin. yin]: *die dunkle weibliche Urkraft, das empfangende Prinzip in der chinesischen Philosophie.* Vgl. Yang.

Yippie ['jɪpi:], der; -s, -s [amerik. yippie, zu den Anfangsbuchstaben von Youth International Party geb. nach hippie, ↑Hippie]: *aktionistischer, ideologisch radikalisierter Hippie.*

Ylang-Ylang-Baum ['i:laŋ 'i:laŋ-], der; -[e]s, -[e]s, -bäume [malaii.]: *kleiner Baum od. Strauch in Südostasien mit großen, wohlriechenden Blüten;* **Ylang-Ylang-Öl** ['i:laŋ'i:laŋ-], das; -[e]s: *ätherisches Öl des Ylang-Ylang-Baumes, das in der Parfümindustrie verwendet wird.*

Yoga: ↑Joga.

Yoghurt: ↑Joghurt.

Yogi, Yogin: ↑Jogi, Jogin.

Yohimbin [johm'bi:n], das; -s [afrik. Wort]: *Alkaloid aus der Rinde eines westafrikanischen Baumes* (Mittel gegen Durchblutungsstörungen, auch Aphrodisiakum).

Youngster ['jʌŋstɐ], der; -s, -s [engl. youngster, zu: young

= jung]: *junger Nachwuchssportler, Neuling in einer Mannschaft erprobter Spieler.*
Yo-Yo: ↑Jo-Jo.
Ypsilon ['ypsilɔn], das; -[s], -s [griech. ỹ psilón = bloßes y]: **1.** ↑y, Y (1). **2.** *zwanzigster Buchstabe des griechischen Alphabets* (Y, υ); ⟨Zus.:⟩ **Ypsiloneule,** die: *Eulenfalter mit dunklen, y-förmig gezeichneten Vorder- u. weißlichen Hinterflügeln.*
Ysop ['iːzɔp], der; -s, -e [mhd. ysope, ahd. hysop < lat. hys(s)opum < griech. hýssōpos, aus dem Semit.]: *im Mittelmeergebiet heimischer, zu den Lippenblütlern gehörender, halbhoher Strauch mit länglichen Blättern u. meist dunkelblauen Blüten, der als Heil- u. Gewürzpflanze kultiviert wird.*

YtongⓌ ['yːtɔŋ], der; -s, -s [Kunstwort] (Bauw.): *Leichtbaustoff aus gehärtetem Gasbeton.*
Ytterbium [y'tɛrbi̯ʊm], das; -s [nach dem schwed. Ort Ytterby]: *Seltenerdmetall (chemischer Grundstoff);* Zeichen: Yb; **Yttererden** ['ytɐ-] ⟨Pl.⟩ (Chemie): *seltene Erden, die hauptsächlich in den Erdmineralien von Ytterby vorkommen;* **Yttrium** ['ytri̯ʊm], das, -s: *in seinen chemischen Eigenschaften dem Aluminium ähnliches eisengraues Leichtmetall aus der Gruppe der Seltenerdmetalle (chemischer Grundstoff);* Zeichen Y
Yuan ['ju̯an], der; -[s], -[s] ⟨aber: 5 Yuan⟩ [chin. yuan; vgl. Yen]: *Währungseinheit der Volksrepublik China.*
Yucca ['juka], die; -, -s [span. yuca, H. u.]: svw. ↑Palmlilie.
Yürük: ↑Jürük.

Z

z, ¹Z [tsɛt; ↑a, A], das; -, - [mhd., ahd. z (3)]: *sechsundzwanzigster Buchstabe des deutschen Alphabets; ein Konsonant:* ein kleines z; zwei große Z.
²Z [-], das; - [1. Buchstabe von Zuchthaus] (Jargon verhüllend): *Zuchthausstrafe:* darauf steht Z; er hat 15 Jahre Z gekriegt.
ζ, Z: ↑Zeta.
Zabaglione [dzabaʎ'joːnə], **Zabaione** [dzaba'joːnə], die; -, -s [ital. zaba(gl)ione]: *Weinschaumsoße, Weinschaumcreme.*
Zabig ['tsaːbɪç], das, auch: der; -s, -s [mundartl. zusgez. aus: zu Abend (essen)] (schweiz.): *Abendessen:* man traf sich zu einem gemeinsamen Z.
zach [tsax] ⟨Adj.⟩ [mhd., ahd. zäch, Nebenf. von ↑zäh]: **1.** (südd.) **a)** *zäh:* eine -e, klebrige Masse; das Fleisch ist aber z.!; **b)** *ausdauernd, zäh.* **2.** (ostmitteld.) *knauserig, geizig:* ein -er Kerl. **3.** (nordd.) *schüchtern, übermäßig zurückhaltend, zaghaft:* du darfst nicht so z. sein, sonst wirst du immer unterbuttert.
zack! [tsak] ⟨Interj.⟩ (salopp): *drückt aus, daß ein Vorgang, eine Handlung ohne die geringste Verzögerung einsetzt u. in Sekundenschnelle abläuft, beendet ist:* „.... in Kabine vier ist eine Spritze zu setzen." Zack – „So. Das war's schon" (Spiegel 26, 1978, 170); bei ihm muß alles z., z. gehen! nun macht man 'n bißchen z., z.!; noch zwei Bier, aber 'n bißchen z., z.!; **Zack** [-] [wohl aus der Soldatenspr.] in Wendungen wie **auf Z. sein** (ugs.: **1.** *[von Personen] sehr tüchtig sein, seine Sache gut machen:* der neue Mitarbeiter ist schwer auf Z. **2.** *[von Sachen] in bestem Zustand sein, bestens funktionieren:* seit er der Chef ist, ist der Laden immer auf Z.); **jmdn. auf Z. bringen** (ugs.: *dafür sorgen, daß jmd. seine Sache gut macht, daß er tut, was von ihm erwartet wird*): den Burschen werden wir schon auf Z. bringen; **etw. auf Z. bringen** (ugs.: *dafür sorgen, daß etw. einwandfrei funktioniert; etw. in einen einwandfreien Zustand bringen*): diesen Saul=aden muß mal jemand wieder auf Z. bringen; **Zäckchen** ['tsɛkçən], das; -s, -: ↑Zacke; **Zacke** ['tsakə], die; -, -n ⟨Vkl. ↑Zäckchen⟩ [mhd. (md.) zacke]: *aus etw. hervorragende Spitze, spitzer Vorsprung:* die -n des Bergkammes; die -n *(Zähne)* eines Sägeblatts; bei dem Kamm, der Gabel, der Harke fehlt eine Z. *(Zinke);* die Blätter des Baumes haben am Rand viele spitze -n; die Krone, ein Stern, eine Geweihstange mit fünf -n; **zacken** ['tsakn̩] ⟨sw. V.; hat⟩: *(am Rand) mit Zacken versehen; so formen, beschneiden o. ä., daß eine Reihe von Zacken entsteht:* du mußt den Rand gleichmäßig z.; ⟨meist im 2. Part.:⟩ Blätter mit gezacktem Rand; die Blätter sind [gleichmäßig, unregelmäßig] gezackt; **Zacken** [-], der; -s, - (landsch.): svw. ↑Zacke: bei dem Rechen fehlt ein Z.; ***sich keinen Z. aus der Krone brechen** (ugs.: *sich [bei etw.] nichts vergeben):* du brichst dir keinen Z. aus der Krone, wenn du ihn deinerseits mal anrufst; ***jmdm. bricht kein Z. aus der Krone** (ugs.; *jmd. vergibt sich [bei etw.] nichts);* **einen haben/weghaben** (ugs.; *betrunken sein);* **einen [ganz schönen] o. ä. Z. drauf haben** (salopp; *sehr schnell fahren).*
zacken-, Zacken-: ~**artig** ⟨Adj.; o. Steig.; nicht adv.⟩: eine

z. vorspringende Felsspitze; ~**barsch,** der: *(in tropischen u. warmen Meeren heimischer) Barsch mit gezackter vorderer Rückenflosse;* ~**firn,** der (Geogr.): svw. ↑Büßerschnee; ~**förmig** ⟨Adj.; o. Steig.; nicht adv.⟩: *die Form einer Zacke aufweisend;* ~**hirsch,** der: *in einigen Gebieten Süd- u. Ostasiens heimischer großer Hirsch, dessen Geweih sehr viele Enden hat;* ~**krone,** die (bes. Her.): *Krone mit hohen dreieckigen Zacken (bes. als Bekrönung von Wappen);* ~**linie,** die: *gezackte Linie;* ~**litze,** die: *gezackte Litze (1);* ~**ornament,** das (Archit.): svw. ↑Büßerschnee; ~**schnee,** der (Geogr.): svw. ↑Büßerschnee.
zackern ['tsakɐn] ⟨sw. V.; hat⟩ [(spät)mhd. z'acker gēn, varn = zu Acker gehen, fahren] (südwestd. u. westmd.): *Feldarbeit tun, pflügen.*
zackig ['tsakɪç] ⟨Adj.⟩ [2: aus der Soldatenspr.]: **1.** ⟨nicht adv.⟩ *[viele] Zacken, Spitzen habend:* ein -er Felsen. **2.** (ugs., bes. Soldatenspr.) *schneidig* (1): ein -er Bursche, Soldat; -e Bewegungen; -e Musik; der Soldat salutierte z.; ⟨Abl.:⟩ **Zackigkeit,** die; -.
Zadder ['tsadɐ], der; -s, -n (landsch.): *sehnige Fleischfaser;* **zadd[e]rig** ['tsad(ə)rɪç] ⟨Adj.; nicht adv.⟩ (landsch.): *(von Fleisch) in unangenehmer Weise zäh u. sehnig.*
zag [tsaːk], **zage** ['tsaːgə] ⟨Adj.⟩ [mhd. zage = furchtsam, feige] (geh.): *aus Furcht zögernd, zaghaft:* Er ging mit zagen, lautlosen Schritten über den Teppich (Roth, Radetzkymarsch 206); Mit zager Hand berührt sie einige Gegenstände (Joho, Peyrouton 54); Ü eine zage Hoffnung; Die Knospen ... zeigten zage die ersten zarten ... Spitzen (Salomon, Boche 5).
Zagel ['tsaːgl̩], der; -s, - [1: mhd. zagel, ahd. zagal] (landsch.): **1.** *Schwanz.* **2.** *Büschel, Haarbüschel.*
zagen ['tsaːgn̩] ⟨sw. V.; hat⟩ [mhd. zagen, ahd. in: erzagēn = furchtsam werden] (geh.): *aus Unentschlossenheit, Ängstlichkeit zögern, in bezug auf ein Tun unentschlossen auf Grund von Bedenken sein:* Hinab denn und nicht gezagt! (Th. Mann, Joseph 54); **zaghaft** ['tsaːkhaft] ⟨Adj.; -er, -este⟩ [mhd. zage(e)haft]: *(in bezug auf ein Tun) in ängstlicher Weise zögernd, nur zögernd vorgehend, handelnd:* -e Gemüter; -e Annäherungsversuche machen; z. klopfte er an die Tür; wenn die ... Unternehmer so z. investieren (Fraenkel, Staat 378); ⟨Abl.:⟩ **Zaghaftigkeit,** die; -: *das Zaghaftsein, zaghaftes Wesen; zaghaft* sein [mhd. zag(e)heit, ahd. zagaheit] (geh.): *das Zag[e]sein.*
zäh [tsɛː], (selten:) **zähe** ['tsɛːə] ⟨Adj.; zäher, zäh[e]ste⟩ [mhd. zæhe, ahd. zāhi, H. u.]: **1. a)** ⟨nicht adv.⟩ *von zwar biegsamweicher, aber in sich fester, kaum dehnbar zu durchtrennender Konsistenz:* zähes Leder; aus besonders zähem Bindfaden (A. Zweig, Grischa 39); das Steak ist ja wie Leder!; **b)** ⟨nicht adv.⟩ *von dick-, zähflüssiger, teigiger Beschaffenheit, viskos:* ein zäher Hefeteig; zäher Lehmboden; das Motoröl wird bei solchen Temperaturen (Motorr.) zäh; **c)** *nur sehr mühsam, langsam [vorankommend], schleppend:* eine furchtbar zähe Unterhaltung; die Arbeit kommt nur zäh voran; um die zäh reagierende Maschine zu flotter Gangart zu bewegen (ADAC-Motorwelt 8, 1980, 21). **2. a)** ⟨nicht adv.⟩ *von einer Konstitution, die auch stärkere Belastungen u. Beanspruchungen nicht wesentlich zu beeinträchtigen vermögen;*

recht widerstandsfähig, viel vertragen könnend: ein zäher Mensch; Katzen haben ein zähes Leben; Frauen sind oft zäher als Männer; **b)** ausdauernd, beharrlich: mit zähem Fleiß; in zähen Verhandlungen; zähen Widerstand leisten; er hielt zäh an seiner Forderung fest.

zäh-, Zäh-: ~**fest** ⟨Adj.; nicht adv.⟩ (Fachspr.): fest u. hart, dabei aber nicht spröde: ein -es Material für Ummantelungen, dazu: ~**festigkeit,** die (Fachspr.); ~**flüssig** ⟨Adj.; nicht adv.⟩: zäh (1 b): -es (viskoses) Öl; Ü -er Verkehr, dazu: ~**flüssigkeit,** die ⟨o. Pl.⟩: zähflüssige Beschaffenheit; ~**lebig** ⟨Adj.; nicht adv.⟩: sehr widerstandsfähig, kaum ausrottbar: -e Pflanzen, Tiere; das Unkraut ist verdammt z., dazu: ~**lebigkeit,** die; -.

zähe: ↑zäh; **Zähe** ['tsɛ:ə], die; - (selten): svw. ↑Zäheit, Zähigkeit; **Zäheit** ['tsɛ:haɪt], die; -: das Zähsein, zähe Beschaffenheit (eines Stoffes); **Zähigkeit** ['tsɛ:ɪçkaɪt], die; -: **1. a)** zähes (2 a) Wesen; große Widerstandsfähigkeit; **b)** zähes (2 b) Wesen; Ausdauer, Beharrlichkeit: mit verbissener Z. hat er schließlich sein Ziel erreicht. **2.** (selten) svw. ↑Zäheit.

Zahl ['tsa:l], die; -, -en [mhd. zal, ahd. zala, eigtl. = eingekerbtes (Merkzeichen)]: **1. a)** auf der Grundeinheit Eins basierender Mengenbegriff: die Z. Drei, Hundert; die -en von eins bis tausend, von 1 bis 1 000; eine hohe/große, niedrige/kleine Z.; die Z. 13 gilt als Unglückszahl; genaue -en (Zahlenangaben) liegen uns bislang nicht vor; er sprach von „erheblichen“ Gewinnen, nannte jedoch keine -en (bezifferte die Gewinne nicht); *rote -en (Fehlbeträge, Schulden; Beträge, die Schulden bezeichnen, werden rot eingetragen): die Firma kommt [immer weiter, tiefer] in die roten -en, kommt aus den roten -en gar nicht mehr heraus; **b)** Ziffer, Zahlzeichen: arabische, römische -en. **2.** (Math.) durch ein bestimmtes Zeichen od. eine Kombination von Zeichen darstellbarer abstrakter Begriff, mit dessen Hilfe man rechnen, mathematische Operationen durchführen kann: natürliche Z. (Zahl 1 a); ganze Z. (Ggs.: Bruchzahl); gebrochene Z. (Bruchzahl); gemischte Z. (als Summe aus einer ganzen Zahl u. einem echten Bruch darstellbare Zahl; z. B. 2¹/₂); gerade (durch 2 teilbare), ungerade (nicht durch 2 teilbare) Z.; eine komplexe Z. (↑komplex c); die Z. π, die Ludolfsche Z.; reelle -en (↑reell 2); -en addieren [miteinander] multiplizieren, [durcheinander] dividieren. **3.** ⟨o. Pl.⟩ Anzahl, Menge: die Z. der Mitglieder wächst ständig; eine große Z. Besucher war/(auch:) waren gekommen; sie/es waren sieben an der Z. (sie/es waren sieben); solche Bäume wachsen dort in großer Z.; die Mitglieder sind in voller Z. (vollzählig) erschienen; Leiden ohne/(veraltend:) sonder Z. (geh.; zahllose Leiden). **4.** (Sprachw.) svw. ↑Numerus: das Eigenschaftswort richtet sich in Geschlecht und Z. nach dem Hauptwort.

zahl-, ¹Zahl- (Zahl): ~**adjektiv,** das (Sprachw.): vgl. ~wort; ~**form,** die (Sprachw. selten): svw. ↑Numerus (1); ~**los** ⟨Adj.; o. Steig.; nicht adv.⟩ (emotional): sehr viele: dafür gibt es -e Beispiele; ~**reich** ⟨Adj.; nicht adv.⟩: **1.** sehr viele: -e Verkehrsunfälle; die Straße schlängelt sich in -en Kurven durch die Berge; solche Fälle sind nicht sehr z. (häufig); ich freue mich, daß ihr so z. (in so großer Zahl) gekommen seid. **2.** aus vielen einzelnen Personen bestehende, groß: seine -e Nachkommenschaft; das Publikum war nicht sehr z.; ~**substantiv,** das (Sprachw.): vgl. ~adjektiv: das Z. „Million“ wird immer groß geschrieben; ~**wort,** das ⟨Pl. -wörter⟩ (Sprachw.): Wort, bes. Adjektiv, das eine Zahl, eine Anzahl, eine Menge u. ä. bezeichnet; Numerale: zehn ist ein Z.; unbestimmte Für- und Zahlwörter (svw. ↑Indefinitpronomen); ~**zeichen,** das: Zeichen, das für eine Zahl steht; Ziffer: arabische, römische Z.

²Zahl- (zahlen): ~**box,** die: Behälter (z. B. in öffentlichen Verkehrsmitteln), in den man einen zu zahlenden Geldbetrag einwirft; ~**brett,** das: Brett o. ä., auf das man beim Zahlen das zu zahlende Geld legt (z. B. früher in Gasthäusern); ~**grenze,** die (Verkehrsw.): (bei öffentlichen Nahverkehrsmitteln) Grenze eines bestimmten Bereichs, innerhalb dessen ein bestimmter Fahrpreis gilt; ~**karte,** die (Postw.): Formblatt für Einzahlungen auf Postämtern; ~**kellner,** der: Kellner, bei dem der Gast bezahlt; Oberkellner; ~**meister,** der: jmd., der in einem bestimmten Bereich für die finanziellen Angelegenheiten, für den Einkauf von Proviant u. a. zuständig ist, der Gelder verwaltet u. im Auftrag [Aus]zahlungen vornimmt (z. B. früher beim Militär, heute auf [Passagier]schiffen; er war Z. beim Heer, bei der Marine, am Hofe des Fürsten; Ü ich bin doch nicht euer Z. (ugs.; ich sehe

nicht ein, warum ich immer alles für euch bezahlen soll); ~**schalter,** der: Schalter, an dem Ein-, Auszahlungen vorgenommen werden; ~**stelle,** die: **1.** vgl. ~schalter. **2.** (Bankw.) svw. ↑Domizil (2), zu 2: ~**stellenwechsel,** der (Bankw.): svw. ↑Domizilwechsel (2); ~**tag,** der: Tag, an dem etw., bes. ein Arbeitsentgelt, [aus]gezahlt wird; ~**teller,** der: ~**tisch,** der: vgl. ~schalter.

Zähl-: ~**apparat,** der: svw. ↑Zähler (1); ~**appell,** der (Milit.): Appell (2), bei dem die Anzahl der versammelten Personen festgestellt wird; ~**brett,** das: Brett o. ä. mit Vertiefungen, die auf die verschiedenen Münzarten zugeschnitten sind, zum leichteren Zählen größerer Mengen von Münzen; ~**gerät,** das (Tischtennis): Anzeigetafel, auf der der jeweilige Spielstand angezeigt wird; ~**kammer,** die (Med.): aus zwei aufeinanderliegenden Glasplättchen, von denen das untere in viele sehr kleine Quadrate eingeteilt ist, bestehendes Hilfsmittel zum Zählen von Blutzellen unter dem Mikroskop; ~**kandidat,** der (Politik): Kandidat, der keine Aussicht hat, gewählt zu werden, dessen Kandidatur nur den Zweck hat, die Zahl seiner Anhänger festzustellen; ~**karte,** die (Golf): svw. ↑Scorekarte; ~**maß,** das: Mengenmaß, mit dem sich Stückzahlen angeben lassen (z. B. Dutzend); ~**muster,** das (Handarb.): als Vorlage zur Anfertigung mehrfarbig gemusterter Handarbeiten dienendes Muster (1), aus dem zu ersehen ist, wie sich die verschiedenen Farben auf die Maschen verteilen; ~**reim,** der (selten): Abzählreim; ~**rohr,** das (Technik): Geigerzähler; ~**spiel,** das (Golf): Spiel, bei dem derjenige Sieger ist, der die wenigsten Schläge benötigt; ~**werk,** das: [mechanische] Vorrichtung, die automatisch Stückzahlen, Durchflußmengen od. andere Größen ermittelt u. anzeigt, Zähler (1): ein mechanisches, elektronisches Z.; das Z. [am Tonbandgerät] steht auf 2247; ~**zwang,** der (Psych.): krankhafter Zwang, irgend etwas zu zählen.

zahlbar ['tsa:lba:ɐ̯] ⟨Adj.; o. Steig.; nicht adv.⟩ (Kaufmannsspr.): fällig, zu zahlen: z. bei Erhalt, binnen sieben Tagen, in drei Monatsraten; **zählbar** ['tsɛ:lba:ɐ̯] ⟨Adj.; o. Steig.; nicht adv.⟩: **1.** sich zählen lassend. **2. a)** (von Mengen) durch eine bestimmte Stückzahl, Anzahl angebbar: Mengenbezeichnungen wie „Dutzend“ lassen sich ebenso wie die Zahladjektive nur auf -e Mengen anwenden; **b)** (Sprachw.) (von Substantiven) etw. bezeichnend, wovon zählbare (2 a) Mengen denkbar sind: das Substantiv „Schnitzel“ ist [im Gegensatz zu „Fleisch“] z.; **Zählbarkeit** = **Zählbarkeit,** die; -; **Zahlemann** ['tsa:lə-] in der Verbindung **Z. und Söhne,** in Verwendungen wie: wenn du mit dem Tempo in eine Geschwindigkeitskontrolle kommst, heißt es Z. und Söhne (ugs. scherzh.; dann mußt du [ein Bußgeld] zahlen); **zahlen** ['tsa:lən] ⟨sw. V.; hat⟩ [mhd. zaln, ahd. zalōn = zahlen, (be)rechnen]: **1. a)** (einen Geldbetrag) als Gegenleistung o. ä. geben; bezahlen (2): 50 Mark, einen hohen Preis, die bestimmte Summe für etw. z.; an wen muß ich das Geld z.?; den Betrag zahle ich [in] bar, in Raten, mit einem Scheck, auf einmal, per Überweisung, in/mit holländischen Gulden; was, wieviel habe ich z.? (wieviel bin ich schuldig?); ⟨auch o. Akk.-Obj.:⟩ z. muß derjenige, der den Schaden verursacht hat; die Versicherung will nicht z.; er kann nicht z. (ist bankrott, hat kein Geld); Herr Ober, bitte z.! (ich möchte meine Rechnung bezahlen); er zahlt immer noch an seinem Auto (er ist immer noch dabei, es abzubezahlen); ⟨1. Part.:⟩ zahlende Gäste (Gäste, die für Unterkunft u. Verpflegung zahlen); Ü für seinen Leichtsinn mußte er mit einem gebrochenen Bein z.; **b)** eine bestehende Geldschuld tilgen; etw., was man [regelmäßig] zu entrichten hat, bezahlen: Miete, Steuern, Löhne, Beitrag z.; eine Strafe, Schmerzensgeld z.; er mußte ihm eine Abfindung z. **2.** (ugs.) (eine Ware, eine Dienstleistung) bezahlen (1): einen Schaden z.; das Hotelzimmer, die Taxifahrt, das Taxi z.; die Reparatur zahle ich in bar; die Rechnung habe ich längst gezahlt (beglichen); wir haben den Elektriker, den Monteur noch nicht gezahlt; kannst du mir ein Bier, die U-Bahn z.?; ⟨auch o. Akk.-Obj.:⟩ er zahlt besser als die anderen Händler; die Firma zahlt miserabel, recht ordentlich; **zählen** ['tsɛ:lən] ⟨sw. V.; hat⟩ [mhd. zel(l)en, ahd. zellan = (er-, auf)zählen; rechnen]: **1.** eine Zahlenfolge [im Geiste] hersagen: er kann schon [bis hundert] z.; ich zähle bis drei, wenn du dann nicht verschwunden bist, gibt es Ärger. **2.** [zählend (1) u. addierend] die Anzahl (von etw.), den Betrag (einer Geldsumme) feststellen: die stimmberechtigten Mitglieder z.; er versuchte die vorbeifahrenden Autos zu z.; wieviel Fahrzeuge

hast du gezählt?; sein Geld z.; er zählte das Geld auf den Tisch *(legte es in einzelnen Scheinen, Münzen auf den Tisch u. zählte es dabei);* sie zählt schon die Stunden bis zu seiner Ankunft *(sie kann seine Ankunft kaum mehr erwarten);* ⟨auch o. Akk.-Obj.:⟩ du hast offenbar falsch gezählt; *jmds. **Jahre/Tage sind gezählt** *(jmd. wird nicht mehr lange leben);* **die Tage von etw. sind gezählt** *(etw. wird nicht mehr lange andauern, existieren):* die Tage des Automobils sind gezählt; jmds. **Tage als etw. sind gezählt** *(jmd. wird etw. nicht mehr lange sein):* seine Tage als Kanzler sind gezählt; jmds. **Tage o. ä. irgendwo sind gezählt** *(jmd. wird irgendwo nicht mehr lange bleiben [können]):* seine Tage in der Firma sind gezählt. **3.** (geh.) **a)** *eine bestimmte Anzahl von etw. haben:* die Stadt zählt 530 000 Einwohner; er zählt ungefähr 40 Jahre *(ist ungefähr 40 Jahre alt);* man zählte [das Jahr] 1880 (veraltend; *es war das Jahr 1880);* **b)** *in einer bestimmten Anzahl vorhanden sein:* die Opfer der Katastrophe zählten nach Tausenden; ein nach Millionen zählender Verband. **4. a)** *als zu etw. (einer bestimmten Kategorie von Dingen od. Wesen) zugehörend betrachten;* rechnen (4 a): ich zähle ihn zu meinen Freunden/(seltener:) unter meine Freunde; er kann sich zu den erfolgreichsten Politikern des Landes z.; **b)** *zu etw. (einer bestimmten Kategorie von Dingen od. Wesen) gehören;* rechnen (4 b): die Menschenaffen zählen zu den Primaten; er zählt zu den bedeutendsten Autoren seiner Zeit; diese Tage zählten zu den schönsten seines Lebens; die Pause zählt *(gilt)* nicht als Arbeitszeit. **5. a)** *wert sein:* das As zählt 11 [Punkte]; ein Turm zählt mehr als ein Läufer; ein Menschenleben zählt mehr als jedes materielle Gut; **b)** *gewertet werden, gültig sein:* das Tor zählt nicht; es zählt nur der dritte Versuch; **c)** *als gültig ansehen, werten:* das Tor wurde nicht gezählt; **d)** *Bedeutung, Wichtigkeit haben:* bei ihm/für ihn zählt nur die Leistung eines Mitarbeiters; nicht das Lebensalter, sondern das Dienstalter zählt. **6.** *sich verlassen* (1): kann ich auf dich, deine Hilfe, deine Verschwiegenheit z.?; ich zähle auf dich; können wir heute abend auf dich z.? *(wirst du mitmachen, dabeisein?).*

zahlen-, Zahlen-: ~**angabe,** die: ich kann keine genauen -n machen; ~**beispiel,** das: *Beispiel, in dem etw. mit Zahlen veranschaulicht wird;* ~**folge,** die; vgl. ~reihe; ~**gedächtnis,** das: *Gedächtnis* (1) *für Zahlen:* er hat ein gutes Z.; ~**gerade,** die (Math.): *Gerade, deren Punkte zur Darstellung der reellen Zahlen dienen;* ~**kolonne,** die: *Kolonne* (2) *von Zahlen;* ~**kombination,** die: *Kombination* (1 a) *aus mehreren Zahlen;* ~**lotterie,** die, ~**lotto,** das: svw. ↑Lotto (1); ~**mäßig** ⟨Adj.; o. Steig.; nicht präd.⟩: *bezügliche der Anzahl, an Zahl; numerisch:* der Gegner ist z. weit überlegen; das vorliegende Zahlen, Zahlenangaben: das Z. auswerten; wir brauchen mehr Z.; ~**mystik,** die: *Form der Mystik, in der den Zahlen besondere Bedeutung zugeschrieben wird;* ~**paar,** das (Math.); ~**rätsel,** das: *Rätsel, bei dem bestimmte Zahlen ermittelt werden müssen; Arithmogriph;* vgl. ~kolonne; ~**schloß,** das: *Schloß, das man durch Einstellen einer bestimmten Zahlenkombination öffnet;* ~**symbolik,** die: *sinnbildliche Deutung, Anwendung bestimmter Zahlen;* ~**system,** das: *System von Zahlzeichen u. Regeln für die Darstellung von Zahlen:* das heute allgemein übliche Z. ist das Dezimalsystem; ~**theorie,** die (Math.): *Teilgebiet der Mathematik, das sich mit den Zahlen, ihrer Struktur, ihren Beziehungen untereinander u. ihrer Darstellung befaßt;* ~**wert,** der (Physik): *durch eine Zahl ausgedrückter Wert.*

Zahler, der; -s, -: *jmd., der (in einer bestimmten Weise) seine Rechnungen o. ä. zahlt:* er ist ein pünktlicher, säumiger, guter, schlechter Z.; **Zähler,** der; -s, - [2: spätmhd. zeller, LÜ von mlat. numerator]: **1.** *mit einem Zählwerk arbeitendes, aus einem Zählwerk bestehendes Instrument (z. B. Gaszähler, Wasseruhr, Kilometerzähler):* den Z. ablesen. **2.** (Math.) *(bei Brüchen) Zahl, Ausdruck über dem Bruchstrich, Dividend* (b) (Ggs.: Nenner, Divisor b). **3.** *jmd., der an einer Zählung mitwirkt:* Das Amt für Verkehrsplanung sucht Z. (MM 11. 3. 78, 25). **4.** (Sport Jargon) **a)** *Treffer;* **b)** *Punkt:* die Mannschaft sicherte sich mit einem 0:0 in ein weiteres Z.; ⟨Zus. zu 1.:⟩ **Zählerstand,** der: den Z. ablesen; **Zahlung,** die; -, -en: **1.** *das Zahlen:* die Z. erfolgte in bar; eine Z. leisten; die Firma mußte die -en einstellen (erhüll.; *machte Konkurs);* er wurde zur Z. von 1 000 Mark [an das Rote Kreuz] verurteilt; ***etw. in Z. nehmen** (Kaufmannsspr.): 1. *beim*

Verkauf einer Ware gleichzeitig vom Käufer eine gebrauchte Ware übernehmen u. dafür den Verkaufspreis um einen bestimmten Betrag ermäßigen: der Autohändler hat meinen alten Wagen [für 1 000 Mark] in Z. genommen. 2. *etw. als Zahlungsmittel akzeptieren:* die Essenmarken werden von verschiedenen Restaurants in Z. genommen); etw. **in Z. geben** (Kaufmannsspr.): *etw. hingeben, was der andere in Zahlung nimmt);* **an -s Statt** (veraltet; *an Stelle einer Zahlung von Geld).* **2.** *gezahlter Geldbetrag:* die Z. ist noch nicht auf meinem Konto eingegangen; **Zählung,** die; -, -en: *das Zählen:* eine Z. durchführen.

zahlungs-, Zahlungs-: ~**abkommen,** das (Wirtsch.): *Abkommen über den Zahlungsmodus bei einem bestimmten Geschäft;* ~**anweisung,** die: *Anweisung für eine Zahlung;* ~**aufforderung,** die: *Aufforderung, eine [schon länger fällige] Zahlung zu leisten; Mahnung* (2 b); ~**aufschub,** der: einem Schuldner Z. gewähren; vgl. Moratorium; ~**bedingungen** ⟨Pl.⟩ (Wirtsch.): *Vereinbarungen über die Zahlungsweise;* ~**befehl,** der (Bundesrepublik Deutschland jur. veraltet): svw. ↑Mahnbescheid: einen Z. erlassen; ~**bilanz,** die (Volkswirtschaft): *zusammengefaßte Bilanz über alle zwischen dem In- u. Ausland getätigten Transaktionen;* ~**empfänger,** der; ~**erinnerung,** die: svw. ↑**aufforderung,** Mahnung (2 b); ~**erleichterung,** die: *Vereinbarung von Zahlungsbedingungen, die einem Käufer dem Schuldner die Zahlung seiner Schuld erleichtern (z. B. die Vereinbarung von Ratenzahlung);* ~**fähig** ⟨Adj.; o. Steig.; nicht adv.⟩: *in der Lage zu zahlen; solvent, liquid* (2), dazu: ~**fähigkeit,** die ⟨o. Pl.⟩; vgl. Solvenz, Liquidität (1); ~**frist,** die: *Frist, innerhalb deren eine bestimmte Zahlung zu leisten ist;* ~**halber** ⟨Adv.⟩ (Papierdt.): *zum Zwecke einer Zahlung;* ~**kräftig** ⟨Adj.; nicht adv.⟩ (ugs.): *finanziell so gestellt, daß eine höhere Summe ohne weiteres gezahlt werden kann; sich hohe Ausgaben leisten könnend:* -e Kunden; ~**mittel,** das: *etw., womit man etw. bezahlen kann (z. B. Geld, Scheck);* ~**modus,** der (bildungsspr.): *Art u.* ↑weise; ~**ort,** der: *Ort, an dem etw. zu zahlen, bes. ein Wechsel auszubezahlen ist;* ~**pflicht,** die; ~**pflichtig** ⟨Adj.; o. Steig.; nicht adv.⟩; ~**schwierigkeiten** ⟨Pl.⟩: in Z. geraten; vgl. ~termin; ~**termin,** der: *Termin, zu dem eine Zahlung geleistet werden muß;* ~**unfähig** ⟨Adj.; o. Steig.; nicht adv.⟩: *nicht in der Lage zu zahlen; insolvent, illiquid,* dazu: ~**unfähigkeit,** die: svw. Insolvenz, Illiquidität; ~**unwillig** ⟨Adj.; nicht adv.⟩: *nicht bereit, sich weigernd zu zahlen;* ~**verkehr,** der ⟨o. Pl.⟩: vgl. Geldverkehr: im bargeldlosen Z.; ~**verpflichtung,** die: seinen -en [nicht] nachkommen; ~**verzug,** der: in Z. geraten; ~**weise,** die: *Art u. Weise, in der etw. gezahlt wird:* halbjährliche Z.; ~**willig** ⟨Adj.; nicht adv.⟩: *bereit zu zahlen;* ~**ziel,** das (Kaufmannsspr.): svw. ↑**frist:** Z. 1 Monat *(zahlbar einen Monat nach Lieferung).*

zahm [tsaːm] ⟨Adj.⟩ [mhd., ahd. zam]: **1. a)** *an die Nähe von Menschen, an das Leben unter Menschen gewöhnt, keine Scheu vor den Menschen habend; zutraulich:* eine -e Dohle; das Reh ist z.; die Eichhörnchen sind so z., daß sie einem aus der Hand fressen; **b)** *(von Tieren) sich nicht wild, nicht angriffslustig zeigend u. deshalb nicht gefährlich:* das Pferd ist ganz z., du kannst es ruhig streicheln; Ü die Brandung war ganz z.; so z. war der Vulkan schon lange nicht mehr. **2.** (ugs.) **a)** *gefügige, brav, keine Schwierigkeiten machend:* keine ausgesprochen -e Klasse; Sollte er diesen widerspenstigen Lehrling nicht z. kriegen? (Strittmatter, Wundertäter 142); **b)** *gemäßigt, milde:* eine sehr -e Kritik, Rezension; **zähmbar** ['tsɛːmbaːɐ̯] ⟨Adj.; o. Steig.; nicht adv.⟩: *sich zähmen* (1) *lassend:* diese Tiere sind nur schwer z.; ⟨Abl.:⟩ **Zähmbarkeit,** die ⟨o. Pl.⟩; **zähmen** ['tsɛːmən] ⟨sw. V.; hat⟩ [mhd. zem(m)en, ahd. zemmen, wohl eigtl. = ans Haus fesseln]: **1.** *(ein Tier) zahm machen, ihm seine Wildheit nehmen:* ein wildes Tier z.; Ü die Natur, die Naturgewalten z. **2.** (geh.) *bezähmen* (1): seine Begierden, seine Neugier, seinen Trieb z.; ⟨auch z. + sich:⟩ er wußte sich kaum noch zu z.; **Zahmheit,** die; -: *das Zahmsein;* **Zähmung,** die; -, -en ⟨Pl. selten⟩: *das Zähmen, Gezähmtwerden.*

Zahn [tsaːn], der; -[e]s, Zähne ['tsɛːnə; mhd. zan(t), ahd. zan(d), eigtl. = der Kauende; 4: wohl nach dem mit Zähnen (3) versehenen Teil, an dem früher der Handgashebel entlanggeführt wurde]: **1.** ⟨Vkl. ↑Zähnchen⟩ *in einem der beiden Kiefer wurzelndes, gewöhnlich in die Mundhöhle ragendes [spitzes, scharfes] knochenähnliches Gebilde, das*

bes. *zur Zerkleinerung der Nahrung dient:* strahlend weiße, sehr gepflegte, gesunde, regelmäßige, gute *(gesunde),* schlechte *(nicht gesunde),* stumpfe, gelbe, faule, kariöse Zähne; die Zähne kommen, brechen durch; der Z. wackelt, ist locker, tut weh, schmerzt; mir ist ein Z. abgebrochen; der Z. muß gezogen werden; Meine Zähne schlugen aufeinander vor Erregung (Simmel, Affäre 32); ihm fallen die Zähne aus; sich die Zähne putzen; er hat noch die ersten Zähne; der Hund zeigte, bleckte die Zähne; einen Z. plombieren, füllen; jmdm. einen Z. ausschlagen; jmdm. die Zähne einschlagen; Paß auf, Alter, du spuckst gleich Zähne (salopp; *ich schlage dir gleich die Zähne ein;* Hornschuh, Ich bin 26); durch die Zähne pfeifen; mit den Zähnen knirschen; etw. zwischen die Zähne nehmen; er murmelte etwas zwischen den Zähnen *(artikulierte nicht deutlich);* *dritte Zähne (scherzh. verhüll.): *künstliches Gebiß;* der Z. der Zeit (ugs.; *die in Verfall, Abnutzung sich zeigende zerstörende Kraft der Zeit;* LÜ von engl. tooth of time, Shakespeare, Maß für Maß, V, 1): dem Z. der Zeit zum Opfer fallen; der Z. der Zeit nagt auch an diesem Baudenkmal; jmdm. tut kein Z. mehr weh (ugs.; *jmd. ist tot);* jmdm. den Z. ziehen (ugs.; *jmdm. eine Illusion, Hoffnung nehmen);* [jmdm.] die Zähne zeigen (ugs.; *[jmdm. gegenüber]* Stärke demonstrieren, *[jmdm.]* zeigen, daß man entschlossen ist, sich durchzusetzen): die Zähne zusammenbeißen (ugs.; *ein Höchstmaß an Selbstbeherrschung aufbieten, um etw. sehr Unangenehmes, Schmerzhaftes ertragen zu können);* sich ⟨Dativ⟩ an etw. die Zähne ausbeißen (ugs.; *an einer schwierigen Aufgabe trotz größter Anstrengungen scheitern);* lange Zähne machen/mit langen Zähnen essen/(selten:) die Zähne heben (ugs.; *beim Essen erkennen lassen, daß es einem nicht schmeckt);* jmdm. auf den Z. fühlen (ugs.; *jmdn. einer sehr kritischen Prüfung, Überprüfung unterziehen):* die Kommission fühlte dem Bewerbern gründlich auf den Z.; bis an die Zähne bewaffnet *(schwer bewaffnet);* [nur] für einen/den hohlen Z. reichen/sein (salopp; *[von Eßbarem] nicht ausreichen, allzu wenig sein):* das Steak war für den hohlen Z.; etw. mit Zähnen und Klauen verteidigen (ugs., *etw., was einem jmd. zu nehmen versucht, was man zu verlieren droht, äußerst entschlossen u. mit allen verfügbaren Mitteln verteidigen).* **2.** ⟨Vkl. ↑Zähnchen⟩ (Zool.): *einem spitzen Zahn (1) gleichendes Gebilde auf der Haut eines Haifisches;* Plakoidschuppe. **3.** ⟨Vkl. ↑Zähnchen⟩ *vorspringender, zackenartiger Teil,* Zacke: die Zähne einer Säge, eines Kamms; an dem Zahnrad fehlt ein Z.; für den Sammler ist es wichtig, daß bei einer Briefmarke keine Zähne fehlen. **4.** (ugs.) *hohes Tempo, hohe Geschwindigkeit:* der Wagen hatte einen ziemlichen, einen ganz schönen Z. drauf; er kam mit einem höllischen Z. um die Kurve; *einen Z. zulegen (ugs.; *seine Geschwindigkeit, sein [Arbeits]tempo deutlich steigern).* **5.** (Jugendspr. veraltet) *junges Mädchen, junge Frau:* ein heißer, steiler Z. (↑steil 2).

zahn-, Zahn-: ~alveole, die (Anat.): sww. ↑Alveole (a); ~arme ⟨Pl.⟩ (Zool.): *Ordnung sehr primitiver Säugetiere, bei denen die meisten Arten keine od. nur wenige Zähne haben;* ~arzt, der: *Arzt, der kranke Zähne, Gebisse behandelt,* dazu: ~arzthelferin, die: *Sprechstundenhilfe des Zahnarztes,* ~ärztin, die: w. Form zu ↑~arzt; ~ärztlich ⟨Adj.; o. Steig.; nicht präd.⟩: vgl. ärztlich; ~arztpraxis, die, ~arztstuhl, der: *Behandlungsstuhl eines Zahnarztes;* ~ausfall, der ⟨o. Pl.⟩ (Zahnmed.): *das Ausfallen von Zähnen;* vgl. ↑~putzbecher; ~behandlung, die: *zahnärztliche Behandlung,* dazu: ~behandlungsschein, der: *Krankenschein für eine Zahnbehandlung;* ~bein, das ⟨o. Pl.⟩ (Biol.): *Knochensubstanz, aus der das Innere der Zähne besteht;* Dentin (1); ~belag, der (Zahnmed.): *grauweißer Belag auf den Zähnen;* Plaque (2); ~bett, das (Anat.): *Knochen- u. Bindegewebe, in dem ein Zahn wurzelt,* dazu: ~bettentzündung, die (Zahnmed.); vgl. Parodontitis; ~betterkrankung, die (Zahnmed.), ~bettschwund, der (Zahnmed.): sww. ↑Parodontose; ~bohrer, der (Zahnmed.): *Bohrer des Zahnarztes;* ~bürste, die: *kleine, langstielige Bürste zum Reinigen der Zähne:* eine elektrische Z.; vgl. sw

. ↑~pasta; ~durchbruch, der (Biol.): *das Durchbrechen eines sich entwickelnden Zahnes durch das Zahnfleisch;* Dentition; ~ersatz, der ⟨Pl. selten⟩: *Ersatz für eine od. mehrere Zähne; künstlicher Zahn,* Prothese; ~fach, das (Anat.): sww. ↑Alveole (a); ~fäule, die: sww. ↑Karies (2); ~fieber, das [zu ↑zahnen] (Med.): *beim Zahnen auftretende [fiebrige] Erkrankung;* ~fleisch, das: *Teil der Mundschleimhaut, der die Kieferknochen be-

deckt u. die Zahnhälse umschließt: das Z. hat sich entzündet, blutet; *auf dem Z. gehen (ugs.; *in höchstem Maße erschöpft sein, keine Kraft mehr haben),* dazu: ~fleischbluten, das; -s: *das Bluten des Zahnfleisches,* ~fleischentzündung, die (Zahnmed.); vgl. Gingivitis, ~fleischschwund, der (Zahnmed.): vgl. ~bettschwund, ~fleischtasche, die (Zahnmed.): *als Folge einer Erkrankung des Zahnfleisches, des Zahnbettes entstandener Hohlraum zwischen Zahnfleisch u. Zahnhals;* ~füllung, die (Zahnmed.): swz. ↑Füllung (2 b); *Plombe* (2); ~glas, das: swz. ↑~putzglas; ~gold, das: *für Zahnfüllungen od. -ersatz verwendetes Gold;* ~hals, der: *Teil des Zahnes zwischen Zahnkrone u. Zahnwurzel;* ~heilkunde, die (Med.): swz. ↑~medizin; Dentologie; ~höhle, die (Anat.): *im Innern eines Zahns liegender (mit Zahnmark ausgefüllter) Hohlraum;* ~karies, die: swz. ↑Karies (2); ~karpfen, der [im Gegensatz zu den Karpfenfischen hat dieser Fisch Zähne] (Zool.): *in vielen Arten in tropischen u. subtropischen Gewässern vorkommender, meist kleiner, oft prächtig gefärbter Knochenfisch;* ~keim, der (Biol.): *noch nicht voll entwickelter, noch nicht durchgebrochener Zahn;* ~klammer, die (Zahnmed.): swz. ↑~spange; ~klemper, der (ugs. scherzh., auch abwertend): swz. ↑~arzt; ~klinik, die: *zahnmedizinische Klinik;* ~krankheit, die: *die Zähne befallende Krankheit;* ~kranz, der (Technik): *ringförmiger, außen mit Zähnen (3) versehener Teil einer Maschine o. ä.;* ~krone, die: *oberer, aus dem Zahnfleisch ragender, mit Schmelz überzogener Teil eines Zahns;* ~laut, der (Sprachw.): *Konsonant, der mit Hilfe der Zungenspitze an den oberen Schneidezähnen od. in ihrer Nähe artikuliert wird;* Dental (z. B. t); ~lilie, die (Bot.): swz. ↑Hundszahn (1 a); ~los ⟨Adj.; o. Steig.; nicht adv.⟩: *keine Zähne habend:* ein -er Greis, dazu: ~losigkeit, die; -; ~lücke, die: *[durch Verlust eines Zahnes entstandene] Lücke in einer Zahnreihe,* dazu: ~lücker ⟨Adj.; o. Steig.; nicht adv.⟩: -s, - (Zool.): *Säugetier mit natürlichen Zahnlücken im Gebiß,* ~lückig ⟨Adj.; o. Steig.⟩: nicht adv.⟩ (selten): *eine od. mehrere Zahnlücken habend;* ~mark, das (Anat.): *weiches Gewebe im Innern eines Zahns;* Pulpa (1 a); ~medizin, die: *Teilgebiet der Medizin, das sich mit den Erkrankungen der Zähne, des Mundes u. der Kiefer sowie mit Kiefer- od. Gebißanomalien befaßt,* dazu: ~mediziner, der, ~medizinerin, die, ~medizinisch ⟨Adj.; o. Steig.; nicht präd.⟩; ~pasta, die: *reinigende u. desinfizierende, meist in Tuben abgefüllte Paste* (2) *zur Zahnpflege,* dazu: ~pastalächeln, das; -s (ugs. spött.): *strahlendes, aber ein wenig dümmlich u. gekünstelt wirkendes Lächeln* (1 a), ~pastatube, die; ~paste, die (selten): swz. ↑~pasta; ~pflege, die: *Pflege der Zähne;* ~praxis, die: swz. ↑~arztpraxis; ~prothese, die (Zahnmed.): vgl. ~ersatz; ~pulver, das: vgl. ~pasta; ~putzbecher, der: *beim Zähneputzen verwendeter Becher;* ~putzglas, das: vgl. ~putzbecher; ~rad, das (Technik): *ringsum mit Zähnen (3) versehenes* ²*Rad* (2), dazu: ~radbahn, die (Technik): *Bergbahn, die durch ein sich drehendes Zahnrad angetrieben wird, das in eine zwischen den beiden Schienen liegende Zahnstange greift,* ~radgetriebe, das (Technik): *mit ineinandergreifenden Zahnrädern arbeitendes Getriebe;* ~regulierung, die (Zahnmed.): vgl. Gebißregulierung; ~reihe, die: *Reihe von nebeneinanderstehenden Zähnen;* ~reinigungspulver, das: vgl. ~pasta; ~scheibe, die (Technik): *zur Sicherung einer Schraube dienende, ringförmige Unterlegscheibe mit spitzen Zähnen am Rand;* ~schein, die (ugs.): swz. ↑~behandlungsschein; ~schmelz, der: *sehr harte, glänzende Substanz, mit der der obere Teil der Zähne überzogen ist;* ~schmerz, der ⟨meist Pl.⟩: *von einem kranken Zahn od. der Umgebung eines Zahns ausgehender Schmerz;* ~seide, die (Zahnmed.): *feiner Faden, mit dem man zwischen den Zähnen befindliche Speisereste u. Zahnbeläge entfernen kann;* ~spange, die: *spangenartige Vorrichtung aus Draht mit einer Gaumenplatte, die über einen längeren Zeitraum getragen wird, um eine anomale Zahnstellung zu korrigieren;* ~spiegel, der (Zahnmed.): *kleiner, runder, an einem langen Stiel sitzender Spiegel des Zahnarztes zum Betrachten der Zähne;* ~stange, die (Technik): *als Teil von Maschinen o. ä. dienende [Metall]stange mit Zähnen (3), in die ein Zahnrad greifen kann,* dazu: ~stangengetriebe, das (Technik): vgl. ~getriebe, ~stein, der ⟨o. Pl.⟩: *feste Ablagerungen (bes. aus Kalkverbindungen) an den Zähnen:* sich den Z. entfernen lassen; ~stellung, die: *Stellung der Zähne in einem Gebiß;* ~stocher, der: *(an beiden Enden) spitzes feines [Holz]stäbchen zum Entfernen von Speiseresten zwischen den Zähnen;* ~stummel, der; ~stumpf, der (Zahnmed.): ~tasche, die (Zahnmed.):

svw. ↑~fleischtasche; ~te̱chnik, die ⟨o. Pl.⟩: *Technik, die sich mit der Anfertigung, Änderung u. Reparatur von Zahnersatz, Zahnspangen u. a. befaßt,* dazu: ~techniker, der: *jmd., der auf dem Gebiet der Zahntechnik tätig ist* (Berufsbez.), ~technikerin, die: w. Form zu ↑~techniker, ~technisch ⟨Adj.; o. Steig.; nicht präd.⟩: ein -es Labor; ~transplantation, die (Zahnmed.): *Transplantation eines Zahns;* ~trost, der: *zu den Rachenblütlern gehörende Pflanze mit schmutzigroten, in langen Trauben stehenden Blüten, der in der Volksmedizin eine lindernde Wirkung bei Zahnschmerzen zugesprochen wird;* ~verfall, der: svw. ↑~karies; ~verlust, der; ~wal, der (Zool.): *(in zahlreichen Arten vorkommender) Wal mit Zähnen;* ~wechsel, der: *natürliche Erneuerung von Zähnen;* ~weh, das (ugs.): svw. ↑~schmerz; ~wurzel, die (Anat.): *in eine od. zwei Spitzen auslaufender, im Zahnfach steckender unterster Teil eines Zahns;* ~zange, die (Zahnmed.): *besondere Zange zum Ziehen von Zähnen;* ~zement, das (Biol.): *harte Substanz, von der die Zahnwurzel überzogen ist.*

Zähnchen ['tsɛ:nçen], das; -s, -: ↑Zahn (1–3); **Zähne:** Pl. von ↑Zahn.

zähne-, Zähne-: ~blecken, das; -s: *das Blecken (2) der Zähne;* ~bleckend ⟨Adj.; o. Steig.; nicht adv.⟩: *die Zähne bleckend* (2); ~fletschen, das; -s: vgl. ~blecken; ~fletschend ⟨Adj.; o. Steig.; nicht adv.⟩: vgl. ~bleckend; ~klappern, das; -s: *das Klappern (1 b) mit den Zähnen;* vgl. heulen (2); ~klappernd ⟨Adj.; o. Steig.; nicht adv.⟩: *mit den Zähnen klappernd:* zitternd und z. stand er in der Kälte; ~knirschen, das; -s: *das Knirschen (b) mit den Zähnen;* ~knirschend ⟨Adj.; o. Steig.; nicht adv.⟩: **1.** *mit den Zähnen knirschend* (b). **2.** ⟨meist präd.⟩ *seinen Unmut, Ärger, Zorn, Widerwillen unterdrückend:* schließlich zahlte er z.; z. führte er den Befehl aus; ~putzen, das; -s: *das Putzen (1 b) der Zähne.*

zähneln ['tsɛ:nln] ⟨sw. V.; hat⟩: **a)** (selten) svw. ↑zähnen; **b)** (landsch.) svw. ↑zahnen; **zahnen** ['tsa:nən] ⟨sw. V.; hat⟩: *die ersten Zähne bekommen:* das Kind zahnt zur Zeit gerade; **zähnen** ['tsɛ:nən] ⟨sw. V.; hat⟩: *mit Zähnen (3) versehen* ⟨meist im 2. Part.⟩: ist die Briefmarke gezähnt oder geschnitten?; **zahnig** ['tsa:nɪç] ⟨Adj.; o. Steig.; nicht adv.⟩ (veraltet): **a)** *Zähne (1) habend, aufweisend;* **b)** *gezähnt;* -zahnig [-tsa:nɪç] in Zusb., z. B. fünfzahnig, scharfzahnig, -zähnig [-tsɛ:nɪç] in Zusb. seltener für ↑-zahnig; **Zahnung** ['tsa:nʊn], die; -, -en (Technik, Philat.): *Gesamtheit einer größeren Anzahl nebeneinanderstehender Zähne (3):* die Z. einer Säge, eines Zahnrades, einer Briefmarke; **Zähnung** ['tsɛ:nʊn], die; -, -en ⟨o. Pl.⟩: **1.** *das Zähnen, Gezähntwerden.* **2.** (bes. Philat.) svw. ↑Zahnung; vgl. Perforation (1 c); ⟨Zus. zu 2:⟩ **Zähnungsschlüssel,** der (Philat.): *Hilfsmittel zur Ausmessung der Zähnung von Briefmarken; Odontometer.*

Zähre ['tsɛ:rə], die; -, -n [mhd. zeher, zaher, ahd. zahar] (dicht. veraltet, noch landsch.): *Träne.*

Zährte ['tsɛ:gtə], die; -, -n (Fachspr.): svw. ↑¹Zärte.

Zain [tsain], der; -[e]s, -e [1: mhd., ahd. zein]: **1.** (landsch.) *Zweig, [Weiden]gerte, Rute.* **2.** (Münztechnik früher) *gegossener Metallstreifen, aus dem Münzen gestanzt wurden.* **3.** (Jägerspr.) **a)** *Schwanz (beim Dachs);* **b)** (selten) *Penis (beim Rotwild);* **Zaine** ['tsainə], die; -, -n [mhd. zeine, ahd. zein(n)a] (veraltet, noch landsch.): **1.** *Flechtwerk.* **2.** *Korb;* **zainen** ['tsainən] ⟨sw. V.; hat⟩ [mhd., ahd. zeinen] (veraltet, noch landsch.): *flechten.*

Zamba ['samba], die; -, -s [span. zamba]: w. Form zu ↑Zambo; **Zambo** ['sambo], der; -s, -s [span. zambo, eigtl. = X-beinig, H. u.]: *(männlicher) Nachkomme eines negriden u. eines indianischen Elternteils.*

Zampano ['tsampano], der; -s, -s [nach der gleichnamigen Gestalt in Fellinis Film „La Strada" (1954)] (meist spött.): *jmd., der [beruflich o. ä.] sehr erfolgreich ist, auch Schwieriges mit [scheinbarer] Leichtigkeit bewältigt u. deshalb allgemein bewundert wird:* wir brauchen hier keinen [großen] Z., sondern jemanden, der solide arbeitet.

Zander ['tsandɐ], der; -s, - [mniederd. sandät, aus dem Slaw.]: *Raubfisch mit silbrig glänzendem Bauch u. graugrünem, dunkle Bänder aufweisendem Rücken, der auch als Speisefisch geschätzt wird.*

Zanella [tsa'nɛla], die; -, (Sorten:) -s [ital. zanella] (Textilind.): *(bes. als Futter- u. Schürzenstoff verwendeter) fester, glänzender Baumwollstoff.*

Zange ['tsaɲə], die; -, -n [mhd. zange, ahd. zanga, eigtl. = die Beißende]: **1.** ⟨Vkl. ↑Zängelchen, Zänglein⟩ *bes. zum Greifen, Festhalten, Durchtrennen o. ä. dienendes Werk-*

zeug, *das aus zwei durch ein Scharnier verbundenen Backen, die Schenkel (3) übergehen, besteht:* einen Nagel mit einer Z. herausziehen, abkneifen, festhalten; mit einer silbernen Z. nahm er sich einen Eiswürfel; einen Zahn mit der Z. ziehen; das Kind mußte mit der Z. *(Geburtszange)* geholt werden; der Schaffner lochte die Fahrkarte mit seiner Z. *(Lochzange);* ***jmdn. in die Z. nehmen** (1. ugs.; *auf jmdn. Druck ausüben, um ihn zu etw. zu bewegen.* 2. Fußball; *einen gegnerischen Spieler zu zweit von zwei Seiten her so bedrängen, daß er erheblich behindert wird*); **jmdn. in der Z. haben** (ugs.; *Gewalt über jmdn. haben, ihn zu etw. zwingen können*); **jmdn., etw. nicht mit der Z. anfassen mögen** (ugs.; *jmdn., etw. als äußerst abstoßend empfinden*). **2.** ⟨Vkl. ↑Zängelchen, Zänglein⟩ (ugs.) *zangenartiger, zangenförmiger Körperteil mancher Tiere;* **Zängelchen** ['tsɛnlçən], das; -s, - (selten): ↑Zange (1, 2).

zangen-, Zangen-: ~angriff, der (Milit.): *gleichzeitig von zwei Seiten her geführter Angriff;* ~artig ⟨Adj.; o. Steig.; nicht adv.⟩; ~bewegung, die (Milit.): vgl. ~angriff; ~entbindung, die: *Entbindung mit Hilfe einer Geburtszange;* ~förmig ⟨Adj.; o. Steig.; nicht adv.⟩; ~geburt, die: vgl. ~entbindung: eine Z. ist für Mutter und Kind mit Risiken verbunden; Ü Das war die reinste Z. (ugs.; *das war äußerst kompliziert, schwierig;* Apitz, Wölfe 111); ~griff, der: **1.** *Griff (2) einer Zange* (1). **2.** (Sport) *von beiden Seiten fest umschließender Griff* (1 b).

Zänglein ['tsɛnlain], das; -s, -: ↑Zange (1, 2).

Zank [tsank], der; -[e]s [zu ↑zanken]: *mit gegenseitigen Beschimpfungen, Vorwürfen, Gehässigkeiten ausgetragener Streit (meist aus einem geringfügigen Anlaß):* ein häßlicher Z. zwischen den Eheleuten; zwischen den Geschwistern gibt es viel Z.; in diesem Haus herrschen ständig Streit und Z.; in Z. um, über etw. geraten.

zank-, Zank-: ~apfel, der [nach lat. pōmum Eridos = Apfel der Eris; nach der griech. Sage warf die nicht zur Hochzeit der Thetis mit Peleus geladene Göttin der Zwietracht einen Apfel mit der Aufschrift „der Schönsten" unter die Hochzeitsgäste, wodurch es zum Streit zwischen Hera, Athene u. Aphrodite kam; Paris erkannte ihn Aphrodite zu u. beschwor so den Trojanischen Krieg herauf; vgl. Erisapfel]: *Gegenstand eines Streites, eines Zankes:* Das leidige Geld war der ewige Z. (Bredel, Väter 89); ~sucht, die ⟨o. Pl.⟩ (abwertend): vgl. Streitsucht; ~süchtig ⟨Adj.; nicht adv.⟩: vgl. streitsüchtig; ~teufel, der (ugs. abwertend): *zanksüchtiger Mensch.*

zanken ['tsankn] ⟨sw. V.; hat⟩: **1.** ⟨z. + sich⟩ *mit jmdm. einen Zank haben, mit jmdm. streiten:* die Geschwister zanken sich schon wieder; du sollst dich nicht immer mit ihm z.; die Kinder zanken sich um den Fensterplatz; Ü die Spatzen zankten sich um das Futter; ⟨auch ohne „sich":⟩ hört endlich auf zu z.! **2.** (landsch.) *(mit jmdm.) schimpfen:* seine Mutter hat ihn gezankt; muß ich schon wieder z.?; **Zänker** ['tsɛnkɐ], der; -s, - (abwertend): *zänkischer Mensch;* **Zankerei** [tsankə'rai], die; -, -en (abwertend): *fortgesetztes Zanken;* **Zänkerei** [tsɛnkə'rai], die; -, -en ⟨meist Pl.⟩: *kleinerer Zank:* ihre ständigen -en; **Zänkerin,** die; -, -nen: w. Form zu ↑Zänker; **zänkisch** ['tsɛnkɪʃ] ⟨Adj.; nicht adv.⟩: *zu häufigem Zanken (1) neigend:* ein -es altes Weib.

Zänogenese [tsɛno-], die; -, -n [zu griech. kainós = neu u. ↑Genese] (Zool.): *Embryonalentwicklung, in deren Verlauf die Embryo Eigentümlichkeiten ausbildet, die nach dem biogenetischen Grundgesetz nicht zu erwarten sind;* ⟨Abl.:⟩ **zänogenetisch** ⟨Adj.; o. Steig.; nicht präd.⟩ (Zool.): *die Zänogenese betreffend.*

Zapf [tsapf], der; -[e]s, Zäpfe [tsɛpfə]: **1.** (selten) svw. ↑Zapfen. **2.** (südd. selten) *Ausschank.* **3.** (österr. Schülerspr.) *mündliche Prüfung:* heute haben wir in Latein einen Z. gehabt.

Zapf-: ~hahn, der: *Hahn (3) zum Zapfen (1);* ~pistole, die: *metallenes Endstück eines Zapfschlauches, das in Form u. Betätigungsweise an eine Pistole erinnert;* ~säule, die: *(zu einer Tankstelle gehörendes) Gehäuse [meist in Form eines hochgestellten Kastens] mit einem Zapfschlauch, einer Vorrichtung zum Einhängen der Zapfpistole u. verschiedenen, hinter einer Glasscheibe sichtbaren Anzeigen (bes. für die gezapfte Menge Kraftstoff u. den zu zahlenden Betrag); Tanksäule;* ~schlauch, der: vgl. ~hahn; ~stelle, die: *Stelle, an der sich eine Einrichtung zum Zapfen befindet (z. B. ein Hydrant);* ~welle, die (Technik): *Welle, an die man*

Geräte anschließen kann, um sie durch den Motor anzutreiben.

Zäpfchen [ˈtsɛpfçən], das; -s, -: **1.** ↑Zapfen (1, 2 a, 4). **2.** *Medikament in Form eines kleinen Zapfens od. Kegels, das in den After od. in die Scheide eingeführt wird; Suppositorium;* vgl. Ovulum (3). **3.** (Anat.) *in der Mitte des hinteren Randes des Gaumens in die Mundhöhle herabhängendes, zapfenartiges Gebilde; Gaumenzäpfchen, Uvula;* ⟨Zus. zu 3:⟩ **Zäpfchen-R,** das; - (Sprachw.): *mit Hilfe des Zäpfchens (3) artikulierter R-Laut; Gaumen-R.*

zapfen [ˈtsapfn̩] ⟨sw. V.; hat⟩ [mhd. zapfen, zepfen]: **1.** *mit Hilfe eines Hahns (3) o. ä. aus einem Behälter, einer Leitung herausfließen lassen [u. in einem Gefäß auffangen]:* Bier, Wein, Wasser, Benzin z.; kannst du mir mal zwei Pils z.? **2.** (Fachspr. selten) *durch Zapfen (3 a) verbinden, zusammenfügen:* die Leisten müssen gezapft werden. **3.** (österr. Schülerspr.) *mündlich prüfen:* heute wird in Latein gezapft; **Zapfen** [-], der; -s, - [mhd. zapfe, ahd. zapho]: **1.** ⟨Vkl. ↑Zäpfchen⟩ *bes. für Nadelbäume charakteristischer Blüten- bzw. Fruchtstand, der aus vielen um eine Längsachse herum angeordneten, verholzenden Schuppen aufbaut, zwischen denen sich die Samen befinden:* die kleinen, rundlichen schwarzen Z. der Erle; Nadelbäume mit stehenden, hängenden Z. **2. a)** ⟨Vkl. ↑Zäpfchen⟩ *länglicher [nach einem Ende hin sich verjüngender], meist aus einem Stück Holz bestehender Stöpsel zum Verschließen eines Fasses o. ä.:* einen Z. in das Faß schlagen; ***über den Z.* hauen/wichsen** (Soldatenspr.: *den Zapfenstreich 2 nicht einhalten*) b) (schweiz.) svw. ↑Korken. **3.** (Technik) **a)** (Holzverarb.) *(zur Verbindung zweier Holzteile dienender) vorspringender Teil an einem Kantholz, Brett o. ä., der in einen entsprechenden Schlitz an einem anderen Kantholz, Brett o. ä. greift;* **b)** *[dünneres] Ende einer Welle, Achse, mit dem sie im Lager läuft; Bolzen o. ä.* **4.** ⟨Vkl. ↑Zäpfchen⟩ *längliches, an einem Ende spitz zulaufendes Gebilde* (z. B. Eiszapfen). **5.** (Weinbau) *auf zwei Augen gekürzter Trieb, an dem sich die fruchttragenden Triebe bilden.* **6.** (Anat.) *zapfenförmige Sinneszelle in der Netzhaut des Auges.* **7.** (landsch.) *durch Alkoholgenuß hervorgerufener Rausch, Betrunkenheit:* er hat wieder einen Z. **8.** ⟨o. Pl.⟩ (österr. ugs.) *große Kälte:* heute hat es aber einen Z.!

zapfen-, Zapfen-: ~artig ⟨Adj.; o. Steig.; nicht adv.⟩: vgl. ~förmig; ~förmig ⟨Adj.; o. Steig.; nicht adv.⟩: *von der Form eines langgestreckten Kegelstumpfes, Kegels, eines Tannenzapfens, Eiszapfens o. ä.;* ~geld, das (schweiz.): svw. ↑Korkengeld; ~streich, der [eigtl. = Streich (Schlag) auf den Zapfen des Fasses als Zeichen dafür, daß der Ausschank beendet ist; vgl. Tattoo] (Milit.): **1.** (früher) *musikalisches Signal, auf das hin sich die Soldaten in ihre Quartiere begeben mußten:* den Z. blasen; ***der Große Z.** (1. Potpourri aus den Zapfenstreichen der verschiedenen Truppengattungen. 2. festliches Militärkonzert, bei dem u. a. der Große Zapfenstreich gespielt wird).* **2.** ⟨o. Pl.⟩ *Ende der Ausgehzeit:* um 24 Uhr ist Z.; Ü in dem Internat ist um 10 Uhr Z. (ugs.; *beginnt um 10 Uhr die Nachtruhe);* ~träger, der (Bot. selten): svw. ↑Konifere; ~zieher, der (südwestdt., schweiz.): svw. ↑Korkenzieher.

Zapfer [ˈtsapfɐ], der; -s, -: **1.** *jmd., der in einer Gaststätte Getränke zapft:* er arbeitet abends als Z. im „Weißen Bock". **2.** (landsch.) *Gastwirt.*

zaponieren [tsapoˈniːrən] ⟨sw. V.; hat⟩: *mit Zaponlack behandeln, streichen;* **Zaponlack** [tsaˈpoːn-], der; -[e]s, (Sorten:) -e [Kunstwort]: *farbloser Nitrolack (bes. für Metall).*

Zappeler: ↑Zappler; **zappelig, zapplig** [ˈtsap(ə)lɪç] ⟨Adj.; nicht adv.⟩ (ugs.): **a)** *(bes. von Kindern) sich ständig unruhig [hin u. her] bewegend:* ein -es Kind; was bist du denn so z.?; **b)** *aufgeregt, innerlich unruhig, nervös:* Gustav wurde zappelig – neue Kundschaft? (Strittmatter, Wundertäter 66); er war ganz z. vor Ungeduld; ⟨Abl.:⟩ **Zappeligkeit, Zappligkeit,** die; - (ugs.); **zappeln** [ˈtsapl̩n] ⟨sw. V.; hat⟩ [landsch. Form von mhd. zabelen, ahd. zabalōn, H. u.]: *(mit den Gliedmaßen, mit dem ganzen Körper) schnelle, kurze, heftige, stoßartige Hinundherbewegungen ausführen:* ein Fisch zappelte am Haken, im Netz; die Kinder zappelten vor Ungeduld; hör auf zu z.!; mit den Beinen, mit den Armen z.; Ü (Sport Jargon:) das Leder zappelte im Netz, in den Maschen; ***jmdn. z. lassen** (ugs.; jmdn. absichtlich länger als nötig auf eine ungeduldig erwartete Nachricht, Entscheidung o. ä. warten lassen, über etw. im ungewissen lassen);* **Zappelphilipp** [ˈtsaplfɪːlɪp], der; -s, -e u.

-e u. -s [nach der Geschichte im „Struwwelpeter" (↑Struwwelpeter)] (ugs. abwertend): *zappeliges (a) Kind:* sitz endlich still, du Z.!

zappenduster [ˈtsapn̩ˈduːstɐ] ⟨Adj.; o. Steig.; nicht adv.⟩ [zu mundartl. Zappen = Zapfen u. ↑duster, wohl eigtl. = so dunkel wie nach dem Zapfenstreich, wenn auf den Stuben die Lichter gelöscht waren] (ugs.): *sehr dunkel, völlig dunkel:* einen -e Nacht; Ü wenn es einen Atomkrieg gibt, ist es sowieso z. (ugs.; *gibt es keine Hoffnung, keine Rettung mehr);* mit der Berufsberatung ist es hierzulande z. (ugs.; *äußerst schlecht bestellt);* Nun reiche es, nun sei es z.! (ugs.; *nun sei das Maß voll;* Kempowski, Tadellöser 399).

Zappler, Zappeler [ˈtsap(ə)lɐ], der; -s, - (ugs.): *zappeliger (a), unruhiger Mensch;* **Zapplerin,** die; -, -nen (ugs.): w. Form zu ↑Zappler; **zapplig:** ↑zappelig; ⟨Abl.:⟩ **Zappligkeit:** ↑Zappeligkeit.

Zar [tsaːɐ̯], der; -en, -en [russ. zar < got. kaisar, ↑Kaiser] (hist.): **a)** ⟨o. Pl.⟩ *Titel des Monarchen im vorrevolutionären Rußland (zeitweise auch Herrschertitel in Bulgarien u. Serbien);* **b)** *Träger des Titels „Zar"* (a): Z. Peter der Große; das Rußland der -en; Ü Trotz Lyssenkos Aufstieg zum eigentlichen -en der Naturwissenschaften (*zum einflußreichsten, bedeutendsten Naturwissenschaftler;* Spiegel 45, 1967, 129); **-zar** [-tsaːɐ̯], der; -en, -en: ugs. scherzh. gebrauchtes Grundwort von Zus., das den einflußreichsten, mächtigsten Mann in einem bestimmten Bereich bezeichnet, z. B. Film-, Pressezar; ⟨Zus.:⟩ **Zarenherrschaft,** die; -: *Herrschaft der Zaren:* das Ende der Z. im Jahre 1917; **Zarenreich,** das; -[e]s, -e (hist.): *Reich, in dem ein Zar herrschte (bes. das zaristische Rußland);* **Zarentum,** das; -s (hist.): **a)** *monarchische Staatsform, bei der der Herrscher ein Zar war;* **b)** *das Zarsein;* **Zarewitsch** [tsaˈreːvɪtʃ], der; -[e]s, -e [russ. zarewitsch] (hist.): *Sohn eines russischen Zaren, russischer Kronprinz;* **Zarewna** [tsaˈrɛvna], die; -, -s [russ. zarewna] (hist.): *Tochter eines russischen Zaren.*

Zarge [ˈtsaɐ̯ɡə], die; -, -n [mhd. zarge, ahd. zarga = Seitenwand] (Fachspr.): **a)** *Einfassung einer Tür-, Fensteröffnung;* **b)** *waagerechter rahmenartiger Teil eines Tisches, Stuhles, einer Bank o. ä., an dessen Ecken die Beine befestigt sind;* **c)** *die senkrechten Wände bildender Teil einer Schachtel, eines Gehäuses o. ä.:* die Z. des Plattenspielers ist aus Kunststoff, Holz; **d)** *Seitenwand eines Saiteninstruments mit flachem Korpus, einer Trommel.*

Zarin, die; -, -nen: **1.** w. Form zu ↑Zar: Z. Katharina die Große. **2.** *Ehefrau eines Zaren;* **Zarismus** [tsaˈrɪsmʊs], der; - (hist.): *Zarenherrschaft, Zarentum* (a); **zaristisch** ⟨Adj.; o. Steig.; nicht adv.⟩ (hist.): *zum Zarismus gehörig, für ihn charakteristisch, ihn betreffend, von ihm geprägt:* das -e Rußland; **Zariza** [tsaˈrɪtsa], die; -, -s u. ...zen [russ. zariza] (hist.): *Ehefrau od. Witwe eines russischen Zaren.*

zart [tsaːɐ̯t] ⟨Adj.; -er, -este⟩ [mhd., ahd. zart, H. u.]: **1. a)** *[auf anmutige Weise] empfindlich, verletzlich, zerbrechlich [wirkend] u. daher eine besonders behutsame, vorsichtige, schonende, pflegliche Behandlung verlangend:* ein -es Gebilde, Geschöpf; ein -es Pflänzchen, Kind; -e Knospen, Triebe, Blätter, Blüten; -e Haut; -es Porzellan; das Mädchen ist eine -e Natur; ihre -en Glieder, Hände, Finger; ein -er *(feiner, weicher)* Flaum; -e *(feine)* Spitzen; ein Tuch aus -er *(duftiger)* Seide; -er *(besonders leichter, lockerer)* Schaum; Ü eine -e *(schwache, labile)* Gesundheit, Konstitution; das Kind starb im -en (geh.; *sehr jungen)* Alter von vier Jahren; seit seiner -esten (geh.; *frühesten)* Jugend; **b)** *sehr empfindlich [reagierend], sensibel; mimosenhaft:* ein -es Gemüt; ... das -e Empfinden mit der Muttermilch einsog (R. Walser, Gehülfe 61). **2.** *auf angenehme Weise weich, mürbe od. locker, leicht zu kauen, im Mund zergehend od. zerfallend:* -es Fleisch, Gemüse, Gebäck; Pralinen mit -er Cremefüllung; -e Vollmilchschokolade; das Steak war sehr z. **3.** *durch einen niedrigen Grad von Intensität o. ä. die Sinne od. das ästhetische Empfinden auf angenehm sanfte, milde, leichte Art u. Weise reizend, ansprechend:* ein -es Blau, Rosa; ihr -er *(heller)* Teint; -e Klänge; ein -er Duft; ein -es Aroma; eine -e Berührung; ein -er Kuß; -es Aquarell; sie zeichnete mit -en *(feinen, weichen)* Strichen; sie strich ihm z. über den Kopf; ihre Stimme ist, klingt weich und z.; z. getöntes Glas. **4. a)** (veraltend) *zärtlich:* er hegt -e Gefühle für sie; **b)** *zartfühlend, einfühlsam, rücksichtsvoll:* -e Rücksichtnahme, Fürsorge; z. geht nicht gerade z. mit ihm um. **5.**

zurückhaltend, nur angedeutet, nur andeutungsweise, dezent (a): eine -e Geste, Andeutung; etw. [nur] z. andeuten; z. lächeln.

zart-, Zart-: ∼**besaitet** 〈Adj.; -er, -ste u. zarter besaitet; am zartesten besaitet; nicht adv.〉 [urspr. = mit zarten Saiten bespannt] (oft scherzh.): *sehr empfindsam, sensibel, in seinen Gefühlen sehr leicht zu verletzen, leicht zu schockieren:* ein -es Gemüt; ich wußte gar nicht, daß du so z. bist!; ∼**bitter** 〈Adj.; o. Steig.; nicht adv.〉: *(von Schokolade) keine Milch enthaltend, dunkel u. von leicht bitterem Geschmack:* -e Schokolade, dazu: ∼**bitterschokolade,** die; ∼**blau** 〈Adj.; o. Steig.; nicht adv.〉: *einen zarten Blauton aufweisend;* ∼**farbig** 〈Adj.; o. Steig.; nicht adv.〉 (selten): vgl. ∼blau; ∼**fühlend** 〈Adj.〉: a) *Zartgefühl* (a), *Taktgefühl habend:* es war nicht sehr z. von dir, dieses Thema anzuschneiden; b) (selten) *empfindlich:* solche brutalen Szenen sind nichts für -e Gemüter; ∼**gefühl,** das 〈o. Pl.〉: a) *ausgeprägtes Einfühlungsvermögen, Taktgefühl:* er ging mit der größten Z.; ich hätte ihm eigentlich etwas mehr Z. zugetraut; b) (selten) *Empfindlichkeit:* Um ihr Z. zu schonen, trank ich von der anderen Seite (= eines Kruges; Hartung, Piroschka 136); ∼**gelb** 〈Adj.; o. Steig.; nicht adv.〉: vgl. ∼blau; ∼**gliedrig** 〈Adj.; nicht adv.〉: *von feinem, zartem Gliederbau; grazil;* ∼**grün** 〈Adj.; o. Steig.; nicht adv.〉: vgl. ∼blau; ∼**lila** 〈Adj.; o. Steig.; nicht adv.〉: vgl. ∼blau; ∼**rosa** 〈Adj.; o. Steig.; nicht adv.〉: vgl. ∼blau; ∼**sinn,** der 〈o. Pl.〉 (geh., veraltend): vgl. ∼gefühl, dazu: ∼**sinnig** 〈Adj.〉 (geh., veraltend): vgl. ∼fühlend; ∼**violett** 〈Adj.; o. Steig.; nicht adv.〉: vgl. ∼blau.

¹**Zärte** ['ts̯ɛrtə], die; -, -n [mniederd. serte, czerte, wohl < russ. syrtĭ: *schlanker Karpfenfisch mit einer nasenartig verlängerten Schnauze, der als Speisefisch geschätzt wird.* Vgl. Zährte.

²**Zärte** ['ts̯ɛːɐ̯tə]; spätmhd. zerte] (veraltet): svw. ↑Zartheit; **Zärtelei** [ts̯ɛːɐ̯tə'lai̯], die; -, -en (selten, abwertend): *[dauerndes] Zärteln;* **zärteln** ['ts̯ɛːɐ̯tl̩n] 〈sw. V.; hat〉 [mhd. zertetn] (selten): *Zärtlichkeiten austauschen:* In Leningrad ... zärteln die Liebespaare im „Garten der Werktätigen“ (Spiegel 28, 1966, 69); **Zartheit,** die; -, -en [mhd. zartheit]: **1.** 〈o. Pl.〉 *zarte Beschaffenheit, zartes Wesen, das Zartsein.* **2.** (selten) *etw. zart Gesprochenes, Ausgeführtes;* **zärtlich** ['ts̯ɛːɐ̯tlɪç] 〈Adj.〉 [mhd. zertlich, ahd. zartlich = anmutig, liebevoll, weich]: **1.** *starke Zuneigung ausdrückend, von starker Zuneigung zeugend, liebevoll* (2): ein -er Blick, Kuß, Brief; -e Worte; zu jmdm. sein; z. werden (ugs. verhüll.; *ein Liebesspiel beginnen)* sich z. umarmen, ansehen; z. streichelte sie ihm übers Haar. **2.** (geh.) *fürsorglich, liebevoll* (1 a): ein -er Vater, Ehemann; er sorgte z. für seine alte Mutter.〈Abl.:〉 **Zärtlichkeit,** die; -, -en [spätmhd. zertlīcheit = Anmut]: **1.** 〈o. Pl.〉 *starkes Gefühl der Zuneigung u. damit verbundener Drang, dieser Zuneigung Ausdruck zu geben; das Zärtlichsein:* aus seinem Blick sprach, in seinem Blick lag Z.; er empfand eine große Z. für sie; sich nach [jmds.] Z. sehnen; voller Z. küßten, umarmten sie sich. **2.** 〈meist Pl.〉 *zärtliche* (1) *Liebkosung:* -en austauschen; er überschüttete sie mit -en; im Taxi kam es dann zu -en zwischen den beiden. **3.** 〈o. Pl.〉 (geh.) *Fürsorglichkeit:* er pflegte seine Mutter mit der größten Z.; 〈Zus. zu 1:〉 **Zärtlichkeitsbedürfnis,** das; **zärtlichkeitsbedürftig** 〈Adj.; nicht adv.〉; **Zärtling** ['ts̯ɛːɐ̯tlɪŋ],der; -s, -e [spätmhd. zertelinc] (veraltend): *verzärtelte, verweichlichte männliche Person.*

Zasel ['ts̯aːzl̩], die; -, -n [wohl eigtl. = die Gezupfte (veraltet, noch landsch.): *Faser;* **Zaser** ['ts̯aːzɐ], die; -, -n 〈Vkl. ↑Zäserchen〉 (veraltet, noch landsch.): *Faser;* **Zäserchen** ['ts̯ɛːzɐçən], das; -s, -: ↑Zaser; **zaserig** ['ts̯aːzərɪç] 〈Adj.; nicht adv.〉 (veraltet, noch landsch.): *faserig;* **zasern** ['ts̯aːzɐn] 〈sw. V.; hat〉 (veraltet, noch landsch.): *fasern.*

Zaspel ['ts̯aspl̩], die; -, -n [spätmhd. (md.) za(l)spille, zalspinnel, zu mhd. zal (↑Zahl) u. spinnel, ↑Spindel, also eigtl. = Spindel, auf die eine bestimmte Menge Garn geht]: *früheres Garnmaß.*

Zaster ['ts̯astɐ], der; -s [aus der Gaunerspr. < Zigeunerspr. sáster = Eisen < aind. śástra = Waffe aus Eisen] (salopp): *Geld:* rück den Z. raus!; ich brauch' dringend Z.; laß mit dem Z.!

Zäsur [ts̯ɛ'ts̯uːɐ̯], die; -, -en [lat. caesūra, eigtl. = Einschnitt; Hieb, zu: caesum, 2. Part. von: caedere = hauen, schlagen]: **a)** (Verslehre) *metrischer Einschnitt innerhalb eines Verses;* **b)** (Musik) *durch eine Pause od. ein anderes Mittel markier-*

ter Einschnitt im Verlauf eines Musikstücks; **c)** (bildungsspr.) *Einschnitt (bes. in einer geschichtlichen Entwicklung); markanter Punkt:* eine deutlich sichtbare Z.; eine Z. setzen; da er ohnehin an einer natürlichen Z. seiner Arbeit angelangt war (H. Weber, Einzug 257); eine Erhöhung des Chores, zu dem man über Stufen, die eine entschiedene Z. darstellen, hinaufgelangt (Bild. Kunst 3, 18).

Zatteltracht ['ts̯atl̩-], die; -, -en [Nebenf. von ↑Zottel; nach den gezackten Kleiderrändern]: *mittelalterliche Tracht, bei der die Kleidungsstücke gleichmäßige, eingeschnittene od. angesetzte Zacken verziert sind.*

Zauber ['ts̯au̯bɐ], der; -s, - [mhd. zouber, ahd. zoubar, H. u.]: **1.** 〈Pl. selten〉 **a)** *Handlung des Zauberns* (1 a), *magische Handlung:* einen Z. anwenden; Z. treiben; jmdn. durch einen Z. heilen; *fauler Z. (ugs. abwertend; *Schwindel):* diese Wundermittel sind doch nur fauler Z. **b)** *Zauberkraft, magische Kraft:* In dem Amulett steckt ein geheimer Z.; **c)** *Zauberwirkung, Zauberbann:* der uralte Z., daß der Besitz des richtigen Wortes Schutz ... gewährt (Musil, Mann 1088); den Z. lösen, bannen; **d)** (selten) *Gegenstand, von dem Zauberkraft ausgeht:* eine Alraune ist ein Z., der Glück und Reichtum bringt. **2.** 〈o. Pl.〉 **a)** *gleichsam magische Weise anziehende Ausstrahlung, Wirkung; Faszination, Reiz* (2 b): der Z. einer Landschaft, der Berge; der Z. der Manege; ihre Sprache übt einen großen Z. auf ihn aus; er ist ihrem Z. erlegen; **b)** *[geheimnisvoller] Reiz* (2 a): der Z. des Provisorischen; Sie hofften, ihm damit den Z. des Verbotenen zu nehmen (Musil, Mann 311). **3.** 〈o. Pl.〉 (ugs.) **a)** (abwertend) *großes Aufheben (um eine nichtige Angelegenheit):* einen mächtigen Z. veranstalten; zu der kirchlichen Trauung gehe ich nicht mit, ich halte nichts von dem ganzen Z.; **b)** *wertloses Zeug:* was kostet der [ganze] Z.?;

zauber-, Zauber-: ∼**bann,** der (geh.): *durch Zauberkraft bewirkter Bann* (2); ∼**buch,** das: *Buch mit Anleitungen für die Ausübung von Zauberei* (1), *mit Zaubersprüchen, Zauberformeln u. a.;* ∼**flöte:** *Flöte, der Zauberkräfte innewohnen;* ∼**formel,** die: **1.** *beim Zaubern* (1) *zu sprechende Formel* (z. B. „Abrakadabra“). **2.** svw. ↑Patentlösung: „Kohlehydrierung“ heißt die neue Z. zum Energieproblem; ∼**glaube,** der: *Glaube an Magie, Zauberei* (1); ∼**hand,** die in der Fügung *wie von/durch Z. (auf unerklärliche Weise plötzlich);* ∼**kasten,** der: *Kasten mit Utensilien zur Durchführung von Zaubertricks (als Kinderspielzeug);* ∼**kraft,** die: *übernatürliche Kraft, Wirkung eines Zaubers:* das Amulett hat Z., dazu: ∼**kräftig** 〈Adj.; nicht adv.〉: -e ist ein Wort; ∼**kreis,** der: *Kreis, innerhalb dessen ein Zauber wirksam ist;* ∼**kunst,** die: **1.** 〈o. Pl.〉 *Kunst des Zauberns* (1): ein Meister der Z. **2.** 〈meist Pl.〉 *magische Fähigkeit:* alle seine Zauberkünste versagten; ∼**künstler,** der: *jmd., der Zauberkunststücke vorführen kann; Illusionist* (2), *Magier* (b): er tritt im Varieté als Z. auf; ∼**kunststück,** das: svw. ↑-trick; ∼**land,** das 〈Pl. ungebr.〉: *Land, in dem Zauberkräfte wirksam sind:* die Fee entführte ihn in ein Z.; ∼**laterne,** die: vgl. ∼flöte; vgl. Laterna magica; ∼**macht,** die: vgl. ∼kraft, dazu: ∼**mächtig** 〈Adj.; nicht adv.〉: vgl. ∼kräftig; ∼**märchen,** das (Literaturw.): *Märchen, in dem Zauberei* (1) *eine wesentliche Rolle spielt;* ∼**mittel,** das: **1.** *Hilfsmittel zum Zaubern* (1) (z. B. Zauberstab 1). **2.** *Mittel* (2 a), *das durch Zauberkraft wirkt;* ∼**nuß,** die: *(in Amerika u. Asien verbreitetes) haselnußähnliches Gewächs, aus dessen Rinde ein zu pharmazeutischen u. kosmetischen Präparaten verwendeter Extrakt gewonnen wird u. dessen Äste als Wünschelrutenverwendetwerden; Hamamelis,dazu:* ∼**nußgewächs,**das 〈meist Pl.〉 (Bot.): *Vertreter einer Familie von Bäumen od. Sträuchern, zu der z. B. die Amberbäume u. die Zaubernüsse gehören;* ∼**oper,** die (Theater): vgl. ∼flöte; ∼**posse,** die (Theater): vgl. ∼stück; ∼**priester,** der (Völkerk.): *Priester, der über magische Fähigkeiten verfügt:* Schamanen und andere Z.; ∼**reich,** das 〈o. Pl.〉: svw. ↑-land: Frau Holles Z.; Ü das Z. der Operette, der Träume; ∼**schlag,** der in der Fügung *wie durch einen Z. (auf unerklärliche Weise plötzlich):* sie war wie durch einen Z. verschwunden; ∼**schloß,** das: *verzaubertes Schloß;* ∼**spiegel,** der: vgl. ∼flöte; ∼**spiel,** das (Theater): vgl. ∼stück; ∼**spruch,** der (Literaturw.): *Spruch* (1 a), *der eine bestimmte magische Wirkung hervorbringen soll;* ∼**stab,** der: *von Zauberern, Magiern verwendeter Stab, dem Zauberkraft zugesprochen wird;* ∼**stück,** das (Theater): *Stück, in dem Zauberei* (1), *Magie eine wesentliche Rolle spielt:* ein barockes Z.; ∼**trank,** der: vgl. ∼mittel

2919

(2); *Elixier;* ~**trick,** der: *Trick* (c), *durch den der Anschein erweckt wird, der Ausführende bringe mit übernatürlichen Kräften Wirkungen hervor:* einen Z. vorführen; ~**welt,** die: vgl. ~reich; ~**wesen,** das: *durch Zauberei* (1), *durch Verzauberung hervorgebrachtes Wesen* (3 a); ~**wirkung,** die: *durch Zauberkraft hervorgebrachte Wirkung;* ~**wort,** das ⟨Pl. -e⟩: vgl. ~formel (1); ~**wurzel,** die (Volksk.): *zauberkräftige Wurzel* (z. B. Alraunwurzel).
Zauberei [tsaubə'rai], die; -, -en [mhd. zouberīe]: **1.** ⟨o. Pl.⟩ *das Zaubern* (1 a), *Magie:* er glaubt an Z.; *was er da macht, grenzt schon an Z.* **2.** *Zauberkunststück,* ~*trick:* er führte allerlei -en vor; **Zauberer,** (seltener:) Zaubrer ['tsaub(ə)rɐ], der; -s, - [mhd. zouberære, ahd. zoubarari]: **1. a)** *jmd., der Zauberkräfte besitzt; Magier* (a); **b)** *Märchengestalt, die Zauberkräfte besitzt:* ein böser Z. hatte den Prinzen in eine Kröte verwandelt. **2.** *jmd., der Zaubertricks ausführt, vorführt; Magier* (b): der Z. zog plötzlich eine Taube aus dem Hut; **zauberhaft** ⟨Adj.; -er, -este⟩: *bezaubernd, entzückend:* ein -es Kleid; eine -e Wohnung; es war ein -er Abend; sie sah z. aus, hat ganz z. getanzt; sie ist z. natürlich, unbefangen; **Zauberin,** (auch:) Zaubrerin ['tsaub(r)ərɪn], die; -, -nen [mhd. zouberærinne, ahd. zoubararin]: w. Form zu ↑Zauberer; **zauberisch** ⟨Adj.⟩: **1.** (veraltet) *zauberkräftig:* ein -er Trank. **2.** (veraltend, geh.) **a)** *traumhaft-unwirklich:* eine -e Stimmung, Beleuchtung, Szenerie; **b)** *bezaubernd:* ein -es Lächeln; eine -e, blühende Landschaft; **zaubern** ['tsaubɐn] ⟨sw. V.; hat⟩ [mhd. zoubern, ahd. zouberōn, zu ↑Zauber]: **1. a)** *übernatürliche Kräfte einsetzen u. dadurch etw. bewirken:* die alte Hexe kann z.; R ich kann doch nicht z. (ugs.; *so schnell kann ich das nicht; das ist doch ganz unmöglich*); **b)** *Zaubertricks ausführen, vorführen:* er zaubert im Varieté; guck mal, Vati, ich kann z.! **2.** *durch Magie, durch einen Trick erscheinen, verschwinden, sich wandeln lassen:* eine Taube aus dem Hut z.; der Geist zauberte ihn in eine Flasche; Ü er zaubert die herrlichsten Töne aus der Flöte. **3.** *durch Zauberkraft od. einen Zaubertrick [scheinbar] schaffen, entstehen lassen:* die Fee zauberte [ihm] ein Pferd; Ü sie hat aus den Resten eine herrliche Mahlzeit gezaubert; **Zaubrer:** ↑Zauberer; **Zaubrerin:** ↑Zauberin.
Zauche ['tsauxə], die; -, -n [landsch. Nebenf. von ↑Zohe] (veraltet, noch landsch.): **1.** *Hündin.* **2.** (abwertend) *liederliche Frau.*
Zauderei [tsaudə'rai], die; -, -en ⟨Pl. selten⟩ (meist abwertend): *[dauerndes] Zaudern;* **Zauderer,** (auch:) Zaudrer ['tsaud(ə)rɐ], der; -s, -: *jmd., der [häufig] zaudert;* **zaudern** ['tsaudɐn] ⟨sw. V.; hat⟩ [Iterativbildung zu mhd. (md.) züwen = ziehen; sich wegbegeben]: *zögern, einen Augenblick unschlüssig sein:* nur kurz, zu lange z.; sie zauderten mit der Ausführung des Planes/sie zauderten, den Plan auszuführen; er tat es, ohne zu z.; er hielt zaudernd inne; ⟨subst.:⟩ ohne Zaudern willigte sie ein (A. Kolb, Daphne 57); **Zaudrer:** ↑Zauderer.
Zaum [tsaum], der; -[e]s, Zäume ['tsɔymə; mhd., ahd. zoum = Seil, Riemen, Zügel, eigtl. = das, womit man zieht]: *aus dem Riemenwerk für den Kopf u. dem Gebiß* (3), *der Trense* (1 a) *bestehende Vorrichtung zum Führen u. Lenken von Reit- od. Zugtieren, bes. Pferden:* einem Pferd den Z. anlegen; ***jmdn., sich, etw. im Z.**/(geh.:) **-e halten** [jmdn., sich, etw. zügeln, in der Gewalt haben]: du mußt deine Zunge im Z. halten; er war so zornig, daß er sich nicht mehr im Z. halten konnte; seine Gefühle, Leidenschaften im Z. halten; ⟨Abl.:⟩ **zäumen** ['tsɔymən] ⟨sw. V.; hat⟩ [mhd. zöumen, zoumen]: *einem Reit- od. Zugtier den Zaum anlegen:* die Pferde satteln und z.; ... daß die Pferde statt auf Trense auf Kandare gezäumt werden (Bergengruen, Rittmeisterin 266); ⟨Abl.:⟩ **Zäumung,** die; -, -en: *Art u. Weise des Zäumens, Gezäumtseins:* die Z. noch einmal begutachten; **Zaumzeug,** das; -[e]s, -e: svw. ↑Zaum.
Zaun [tsaun], der; -[e]s, Zäune ['tsɔynə; mhd., ahd. zūn = Umzäunung, Hecke, Gehege]: *Abgrenzung, Einfriedigung aus (parallel angeordneten, gekreuzten o. ä.) Metallod. Holzstäben od. aus Drahtgeflecht:* ein hoher, niedriger, elektrischer Z.; ein Z. aus Maschendraht, aus Latten; einen Z. ziehen, errichten, reparieren, erneuern, anstreichen; die Kinder schlüpften durch den Z., kletterten über den Z.; ***ein lebender Z.** (svw. ↑¹Hecke b); **etw.** (einen Streit/ Zwist/Krieg o. ä.) **vom Z.**/(geh., seltener:) **-e brechen** (*heraufbeschwören, plötzlich damit beginnen;* eigtl. = *so unvermittelt mit einem Streit beginnen, wie man eine Latte*

[als Waffe] von der nächsten Umzäunung bricht): er hat eine Schlägerei vom Z. gebrochen.
zaun-, Zaun-: ~**dürr** ⟨Adj.; o. Steig.; nicht adv.⟩ (österr. ugs.): *sehr dünn, sehr mager:* sie ist eine -e Person; ~**eidechse,** die [nach dem häufigen Nistplatz unter Zäunen]: *größere Eidechse mit mehreren Reihen dunkler Flecken auf meist braunem od. grauem Grund;* ~**gast,** der ⟨Pl. -gäste⟩: *jmd., der nicht zu den Teilnehmern einer Veranstaltung o. ä. gehört, sondern nur aus einiger Entfernung zusieht (ohne eingeladen zu sein, ohne Eintritt bezahlt zu haben):* bei der Feier hatten sich viele ungebetene Zaungäste eingefunden; Ü Der Bürger von morgen wird heute in der Schule zum Z. des Sports (zu jmdm., der nicht aktiv daran teilnimmt) *erzogen* (Alpinismus 2, 1980, 21); ~**könig,** der [spätmhd. für mhd. küniclīn, ahd. kuninglīn, LÜ von lat. rēgulus (↑Regulus); der Name nimmt Bezug auf die schon antike Sage, in der die Vögel ihren König wählen]: *kleiner, gerne in Unterholz, Dickichten, Hecken lebender Singvogel mit bräunlichem, heller gezeichnetem Gefieder;* ~**latte,** die; ~**lilie,** die: svw. ↑Graslilie; ~**pfahl,** der: *Pfahl eines Zauns:* ein morscher Z.; ***ein Wink mit dem Z.** (↑Wink 2); **mit dem Z. winken** (↑Laternenpfahl); ~**pfosten,** der: vgl. ~pfahl; ~**rebe,** die (volkst.): *Kletterpflanze* (Geißblatt, Zaunrübe, Zaunwinde u. a.), *die bes. an Zäunen u. Hecken klettert;* ~**rübe,** die: *hohe Kletterpflanze mit grünlichweißen Blüten, roten od. schwarzen Beerenfrüchten u. einer rübenförmigen Wurzel;* ~**schlüpfer,** der (landsch.): svw. ↑~könig; ~**winde,** die: *an Zäunen kletternde hohe Winde mit großen, trichterförmigen, meist weißen, seltener rosafarbenen Blüten.*
zäunen ['tsɔynən] ⟨sw. V.; hat⟩ (selten): svw. ↑ein-, umzäunen; **Zaunspfahl:** ↑Zaunpfahl.
Zaupe ['tsaupə], die; -, -n [mhd. zūpe] (landsch.): **1.** *(bei Hunden) weibliches Tier; Hündin:* bei dem Wurf waren drei -n. **2.** (abwertend) *unordentliche, liederliche Frau; Schlampe* (meist Schimpfwort).
Zausel ['tsauzl], der; -s, - [eigtl. wohl = Person mit zerzaustem Haar (↑zausen), oft abwertend): *alter Mann:* Macht hin und stellt mich alten Z. wieder auf die Beine (Frösi 4, 1976, 23); **zausen** ['tsauzn] ⟨sw. V.; hat⟩ [mhd. in: zerzüsen; ahd. in: zerzūsōn]: **a)** *an etw. leicht zerren, reißen, darin wühlen u. dabei in Unordnung bringen, durcheinandermachen:* jmds. Haar z.; er zauste ein wenig das Fell, im Fell, an den Ohren des Hundes; Ü der Wind hat mächtig die Baumkronen gezaust; **b)** *an den Haaren, am Fell zupfen, leicht zerren, darin wühlen:* sie zauste ihn liebevoll; Ü das Leben, das Schicksal hat sie mächtig gezaust (hat ihm ziemlich übel mitgespielt); **zausig** ['tsauzɪç] ⟨Adj.; nicht adv.⟩ (österr.): *zerzaust, strubbelig, struppig:* Schließlich fanden wir den Hund ... und seinem -en Gesichte war die ... Frage abzulesen ... (Molo, Frieden 20); seine Haare waren ganz z.
Zebra ['tse:bra], das; -s, -s [aus einer südafrik. Eingeborenenspr.]: *in Afrika heimisches, meist in größeren Herden wildlebendes, dem Pferd ähnliches, aber etwas kleineres Tier mit schwarzen u. weißen, auch bräunlichen Streifen.*
Zebra-: ~**fell,** das; ~**holz,** das: svw. ↑Zebrano; ~**streifen,** der: *durch breite, weiße Streifen auf einer Fahrbahn markierte Stelle, an der die Fußgänger eine Straße überqueren dürfen:* den Z. benutzen; das Auto blieb mitten auf dem Z. stehen, hielt vor dem Z.
Zebrano [tse'bra:no], das; -s [port., zu: zebra = Zebra]: *dunklere wellige Streifen auf hellbraunem Grund aufweisendes Holz bestimmter westafrikanischer Bäume; Zebraholz;* **Zebrina** [tse'bri:na], die; -, ...nen [nlat., zu ↑Zebra]: *in Mittelamerika heimische Pflanze mit auf der Unterseite roten, auf der Oberseite grün u. silbrig gestreiften Blättern u. purpurfarbenen Blüten, die als Zierpflanze kultiviert wird;* **Zebroid** [tsebro'i:t], das; -[e]s, -e [zu griech. -oeidēs = ähnlich]: *aus Zebra u. Pferd bzw. Esel gekreuztes, meist Streifen aufweisendes Tier.*
Zebu ['tse:bu], der, das; -s, -s [frz. cébu, H. u.]: svw. ↑Buckelochse, -rind.
Zech- (zechen): ~**bruder,** der (ugs., oft abwertend): **1.** *Trinker:* er ist ein ziemlicher Z. **2.** vgl. ~genosse; ~**gelage,** das (veraltend): *Trinkgelage;* ~**genosse,** der (veraltend): *jmd., der mit [einem] anderen viel Alkohol trinkt [u. mit ihm, ihnen befreundet ist];* ~**kumpan,** der (ugs., oft abwertend): vgl. ~genosse; ~**preller,** der: *jmd., der Zechprellerei begeht:* einen Z. anzeigen; ~**prellerei** [----'-], die: *das Nicht-*

bezahlen der Rechnung für genossene Speisen u. Getränke in einer Gaststätte: er wurde wegen wiederholter Z. bestraft; **~stein**: ↑Zechstein; **~tour**, die: [gemeinsam mit anderen unternommener] Besuch mehrerer Gaststätten, bei dem große Mengen Alkohol getrunken werden: eine Z. unternehmen. **Zeche** ['tseçə], die; -, -n [mhd. zeche = (An)ordnung; Reihenfolge, Genossenschaft (vgl. mhd. zechen = veranstalten; anordnen)]: 1. spätmhd. = (Beitrag für ein) gemeinsames Essen, Trinken; 2. mhd., eigtl. = an einer Zeche beteiligte bergmännische Genossenschaft]: **1.** Rechnung für genossene Speisen u. Getränke in einer Gaststätte: eine kleine, hohe, teure Z.; eine große Z. machen (viel verzehren); seine Z. bezahlen, begleichen; er hat den Wirt um die Z. (den Betrag der Zeche) betrogen; *die Z. prellen (ugs.; in einer Gaststätte seine Rechnung nicht bezahlen); die Z. bezahlen müssen (ugs.; die unangenehmen Folgen von etw. tragen müssen; für einen entstandenen Schaden aufkommen müssen). **2.** Bergwerk, Grube (3 a): eine Z. stillegen; auf einer Z. arbeiten (Bergarbeiter sein); ⟨Abl.:⟩ **zechen** ['tseçn] ⟨sw. V.; hat⟩ [spätmhd. zechen, wohl zu ↑Zeche (1)] (geh., veraltend, noch scherzh.): [gemeinsam mit andern] große Mengen Alkohol trinken: ausgiebig, fröhlich, die Nacht hindurch, bis zum frühen Morgen z.; ⟨Abl.:⟩ **Zecher**, der; -s, - (geh., veraltend, noch scherzh.): jmd., der [gerne u. häufig] zecht: ein fröhlicher, lustiger, stiller Z.; er ist ein tüchtiger Z.; **Zecherei** [tseçə'raj], die; -, -en (geh., veraltend, noch scherzh.): ausgiebiges Zechen; Trinkgelage; **Zecherin**, die; -, -nen: w. Form zu ↑Zecher (geh., veraltend, noch scherzh.).

Zechine [tse'çi:nə], die; -, -n [ital. zecchino, zu: zecca = Münzstätte (in Venedig), aus dem Arab.]: frühere venezianische Goldmünze (13. bis 17. Jh.).

Zechstein ['tseç-], der; -s [wohl zu mundartl. zech = zäh, nach der bitumenartigen Konsistenz der Schichten] (Geol.): jüngere Abteilung des ¹Perms.

¹Zeck [tsek], der od. das; -[e]s [urspr. wohl lautm.] (landsch., bes. berlin.): kurz für ↑Einkriegezeck.

²Zeck [-], der; -[e]s, -e (südd., österr. ugs.): svw. ↑Zecke; **Zecke** ['tsekə], die; -, -n [mhd. zecke, ahd. cecho]: große Milbe, die sich auf der Haut von Tieren u. Menschen festsetzt u. deren Blut saugt.

zecken ['tsekn] ⟨sw. V.; hat⟩ [zu ↑¹Zeck] (landsch.): **1.** (bes. berlin.) ¹Zeck, Fangen spielen: wollen wir z.? **2.a)** neckend, stichelnd reizen, ärgern: mußt du immer die Kinder z.?; **b)** ⟨z. + sich⟩ sich streiten, zanken: ihr sollt euch nicht immer z.!; **Zeckspiel**, das; -[e]s: svw. ↑¹Zeck.

Zedent [tse'dɛnt], der; -en, -en [lat. cēdēns (Gen.: cēdentis), 1. Part. von: cēdere, ↑zedieren] (jur.): Gläubiger, der seine Forderung an einen Dritten abtritt.

Zeder ['tse:dɐ], die; -, -n [mhd. zēder(boum), ahd. cēdar(boum) < lat. cedrus = Zeder(wacholder) < griech. kédros]: **1.** (im Mittelmeerraum heimischer) hoher, wertvolles Holz liefernder immergrüner Nadelbaum mit unregelmäßig ausgebreiteter Krone, steifen, meist dreikantigen Nadeln u. aufrecht stehenden, eiförmigen bis zylindrischen Zapfen. **2.** ⟨o. Pl.⟩ fein strukturiertes, hellrötliches bis graubraunes, aromatisch duftendes Holz der Zeder (1): für diese Wandverkleidung wurde Z. verwendet; ⟨Abl.:⟩ **zedern** ['tse:dɐn] ⟨Adj.; o. Steig.; nur attr.⟩ [mhd. zēd(e)rīn]: aus Zedernholz [bestehend]: ein -er Schrank; ⟨Zus.:⟩ **Zedernholz**, das: svw. ↑Zeder (2); ⟨Zus.:⟩ **Zedernholzöl**, das: fast farbloses, mild aromatisch duftendes Öl aus Zedernholz, das bes. bei der Herstellung von Parfüms, Seifen o. ä. verwendet wird.

zedieren [tse'di:rən] ⟨sw. V.; hat⟩ [lat. cēdere = überlassen] (oft jur.): abtreten, jmdm. übertragen: eine Forderung, einen Anspruch z.

Zedrachgewächs ['tse:drax-], das; -es, -e [arab. azādiraḫ, aus dem Pers.]: Baum od. Strauch einer Pflanzenfamilie mit vielen, bes. in den Tropen wachsenden Arten, die oft wertvolle Nutzhölzer liefern.

Zedrelaholz [tse'dre:la-], das; -es: rotes, leicht spaltbares, aromatisch riechendes Holz der Zedrele, das bes. für die Herstellung von Zigarrenkisten verwendet wird; **Zedrele** [tse'dre:lə], die; -, -n [zu lat. cedrelātē < griech. kedrelátē = eine Zedernart]: zu den Zedrachgewächsen gehörender tropischer Baum, das das Zedrelaholz liefert.

Zeese ['tse:zə], die; -, -n [mniederd. sēse] (Fischereiw. landsch.): (in der Fischerei der Ostsee verwendetes) Schleppnetz; ⟨Zus.:⟩ **Zeesenboot**, das (Fischereiw. landsch.): mit Zeesen ausgerüstetes Boot.

Zeh [tse:], der; -s, -en: svw. ↑Zehe (1); **Zehe** ['tse:ə], die; -, -n [mhd. zēhe, ahd. zēha]: **1.** eines der (beim Menschen u. vielen Tieren) beweglichen Glieder am Ende des Fußes: die große, kleine Z.; seine -n sind verkrüppelt; aus seinem Strumpf schaute eine Z. hervor; ich habe mir eine Z. gebrochen, die -n erfroren; er stellte sich auf die -n, schlich auf [den] -n durchs Zimmer; er trat ihr beim Tanzen mehrmals auf die -n; *jmdm. auf die -n treten (ugs.: 1. ↑Schlips. 2. jmdn. unter Druck setzen, zur Eile antreiben). **2.** (beim Knoblauch) einzelner kleiner Teil einer Knolle: eine halbe Z. Knoblauch zerdrücken.

Zehen- (Zehe 1): **~gänger**, der (Zool.): Säugetier, das beim Gehen nur mit den Zehen auftritt; **~glied**, das; **~nagel**, der: Nagel (3) einer Zehe; **~ring**, der: (bei bestimmten Völkern) als Schmuck an einer Zehe getragener Ring; **~spitze**, die; die Enden des letzten Gliedes einer Zehe: sich auf die -n stellen, erheben, um besser sehen zu können; jemand kam auf -n (ganz leise u. nur mit der Fußspitze auftretend) das Treppenhaus herauf (Simmel, Stoff 699); auf [den] -n hinaufschleichen.

-zeher [-tse:ɐ], der; -s, - in Zusb., z. B. Haftzeher, Paarzeher; **-zehig** [-tse:ɪç] in Zusb., z. B. einzehig (mit Ziffer: 1zehig): mit nur einer Zehe [versehen].

zehn [tse:n] ⟨Kardinalz.⟩ [mhd. zehen, ahd. zehan] (mit Ziffern: 10): die Zahl vor der beiden Hände; vgl. acht; **Zehn** [-], die; -, -en: **a)** Ziffer 10: eine Z. an die Tafel schreiben; **b)** Spielkarte mit zehn Zeichen; **c)** (ugs.) Wagen, Zug der Linie 10: wo hält die Z.? Vgl. ¹Acht.

zehn-, Zehn- (vgl. auch: acht-, Acht-): **≈eck**, das: vgl. Achteck; **≈eckig** ⟨Adj.; o. Steig.; nicht adv.⟩: vgl. achteckig; **≈einhalb** ⟨Bruchz.⟩ (mit Ziffern: 10½): z. Meter (vgl. achtundeinhalb); **≈ender**, der (Jägerspr.): vgl. Achtender; **~finger-Blindschreib[e]methode**, die ⟨o. Pl.⟩: Methode, mit allen zehn Fingern auf der Schreibmaschine zu schreiben, ohne dabei auf die Tasten zu sehen; **~fingersystem**, das ⟨o. Pl.⟩: vgl. Zehnfinger-Blindschreib[e]methode; **≈flach**, das, **≈flächner** (Geom.): svw. ↑Dekaeder; **≈füßer**, der; **≈fußkrebs**, der: Krebs mit zehn Beinen, von denen die beiden vordersten meist Scheren tragen (z. B. Garnelen, Krabben); **~jahresfeier**, die: vgl. Fünfjahresfeier; svw. **↑~jahrfeier; ~jahresplan**, der: vgl. Fünfjahresplan; **~jahrfeier**, die (mit Ziffern: 10-Jahr-Feier): vgl. Hundertjahrfeier; **≈jährig** ⟨Adj.; o. Steig.; nur attr.⟩ (mit Ziffern: 10jährig): vgl. achtjährig; **≈jährlich** ⟨Adj.; o. Steig.; nicht präd.⟩ (mit Ziffern: 10jährlich): vgl. achtjährlich; **~jahrplan**, der: svw. **↑~jahresplan; ~kampf**, der (Sport): Mehrkampf in der Leichtathletik für Männer, der in zehn einzelnen Disziplinen ausgeführt wird; **≈kämpfer**, der (Sport): Leichtathlet, der Zehnkämpfe bestreitet; **~klassenschule**, die (DDR): zehn Klassen umfassende, allgemeinbildende, polytechnische Oberschule; **≈mal** (Wiederholungsz.; Adv.): vgl. achtmal; **≈malig** ⟨Adj.; o. Steig.; nur attr.⟩: vgl. achtmalig; **~markschein**, der (mit Ziffern: 10-Mark-Schein): vgl. Fünfmarkschein; **~meterbrett**, das (mit Ziffern: 10-Meter-Brett, 10-m-Brett): vgl. Einmeterbrett; **~meterplattform**, die: vgl. **~meterbrett; ~monatskind**, das (volkst.): Kind, das erst im zehnten Monat der Schwangerschaft geboren wird; **~pfennigbriefmarke**, die (mit Ziffern: 10-Pfennig-Briefmarke, 10-Pf-Briefmarke): Briefmarke mit dem Wert von zehn Pfennig; **~pfennigstück**, das (mit Ziffern: 10-Pfennig-Stück, 10-Pf-Stück): Münze im Wert von zehn Pfennig; **≈tausend** ⟨Kardinalz.⟩ (mit Ziffern: 10000): vgl. tausend; *die oberen Zehntausend (die reichste, vornehmste Gesellschaftsschicht; Upper ten); **≈tonner**, der (mit Ziffern: 10tonner): vgl. Achttonner; **≈undeinhalb** ⟨Bruchz.⟩ (mit Ziffern: 10½): svw. ↑≈einhalb.

Zehner ['tse:nɐ], der; -s, -: **1.** (ugs.) **a)** svw. ↑Zehnpfennigstück; **b)** svw. ↑Zehnmarkschein. **2.** ⟨meist Pl.⟩ Zahl zwischen zehn u. neunzehn bzw. die vorletzte Stellung einer mehrstelligen Zahl: nach den Einern werden die Z. addiert. **3.** (landsch.) svw. ↑Zehn (a, c).

Zehner-: ~bruch, der: svw. ↑Dezimalbruch; **~jause**, die (österr. ugs.): Imbiß am Vormittag, etwa um zehn Uhr; **~karte**, die: Fahrkarte, Eintrittskarte o. ä., die zehnmal zum Fahren, zum Eintritt o. ä. berechtigt; **~logarithmus**, der (Math.): svw. ↑dekadischer Logarithmus; **~packung**, die: Packung, die zehn Stück von etw. enthält; **~stelle**, die (Math.): Stelle (3 b) der Zehner (2) in einer Zahl (mit mehr als einer Stelle); **~system**, das (Math.): svw. ↑Dezimalsystem.

zehnerlei ⟨Gattungsz.; indekl.⟩ [↑-lei]: vgl. achterlei; **zehnfach** ⟨Vervielfältigungsz.⟩ (mit Ziffern: 10fach) [↑-fach]: vgl. achtfach; ⟨subst.:⟩ **Zehnfache,** das; -n (mit Ziffern: 10fache): vgl. Achtfache; der [↑zehn-] in der Fügung **zu z.** *(mit zehn Personen):* sie waren, kamen zu z.; **Zehnt** [-], der; -en, -en [mhd. zehende, zehent, ahd. zehanto, zu ↑zehnt...] (hist.): svw. ↑Dezem; **zehnt...** [↑se:nt...] ⟨Ordinalz. zu ↑zehn⟩ [mhd. zehende, ahd. zehanto] (als Ziffer: 10.): vgl. acht...; **zehnt-, Zehnt-** ⟨Ordinalz. zu ↑zehn⟩; ⟨in Zus.:⟩ vgl. dritt-, ¹Dritt-; **Zehnte,** der; -n, -n (hist.): svw. ↑Zehnt; **zehntel** ['tse:ntl] ⟨Bruchz.⟩ (als Ziffer: ₁/₁₀): vgl. achtel; **Zehntel** [-], das, schweiz. meist: der; -s, - [mhd. zehenteil]: vgl. Achtel (a); **zehnteln** ['tse:ntln] ⟨sw. V.; hat⟩: vgl. achteln; **Zehntelsekunde,** die: *zehnter Teil einer Sekunde:* er gewann das Rennen mit einer Z. Vorsprung; **zehntens** ['tse:ntns] ⟨Adv.⟩ (als Ziffer: 10.): vgl. achtens; **Zehntrecht,** das; -[e]s (hist.): *Recht, rechtlicher Anspruch auf den Zehnten.*

Zehr-: ~**geld,** das (veraltet): *Geld, das auf einer Reise bes. für die Ernährung bestimmt ist;* ~**pfennig,** der (veraltet): vgl. ~geld; ~**wespe,** die (Zool.): *Wespe, deren Larven als Parasiten in den Eiern, Larven od. Puppen anderer Insekten entwickeln u. diese töten.*

zehren ['tse:rən] ⟨sw. V.; hat⟩ [1: mhd. zern, zu ahd. zeran = zerreißen, also eigtl. = vernichten]: **1.** *etw. Vorhandenes aufbrauchen, um davon zu leben:* sie zehrten bereits von den letzten Vorräten, Ersparnissen; Ü von schönen Erinnerungen, Erlebnissen, Eindrücken, einer Urlaubsreise z. *(sich daran nachträglich noch erfreuen, aufrichten);* Er zehrt eben von seinem alten Ruhm *(profitiert noch davon, klammert sich noch daran, findet darin noch Bestätigung;* Sebastian, Krankenhaus 105). **2. a)** *die körperlichen Kräfte stark angreifen, verbrauchen; schwächen:* Fieber zehrt, die Seeluft zu sehr zehrte, reiste sie wieder ab; eine zehrende Krankheit; eine zehrende (geh.; *starke, verzehrende*) Leidenschaft; **b)** *jmdm. sehr zusetzen, sich bei jmdm. schädigend auswirken, etw. stark in Mitleidenschaft ziehen:* der Kummer, die Sorge hat sehr an ihr gezehrt; die Krankheit zehrte an seinen Kräften; Exploitationen, Abbrennen, Verwüstung zehren ... am Wald (Mantel, Wald 72); ⟨Abl.:⟩ **Zehrung,** die; -, -en ⟨Pl. selten⟩ (veraltet): *etw. zum Essen, zur Ernährung bes. auf einer Reise:* Stanislaus suchte in seinem Handbündel nach etwas Z. (Strittmatter, Wundertäter 234).

Zeichen ['tsaiçn], das; -s, - [mhd. zeichen, ahd. zeihhan]: **1. a)** *etw. Sichtbares, Hörbares (bes. eine Geste, Gebärde, ein Laut o. ä.), das als Hinweis dient, etw. deutlich macht, mit dem jmd. auf etw. aufmerksam gemacht, zu etw. veranlaßt o. ä. wird:* ein leises, heimliches, unmißverständliches Z.; das Z. zum Aufbruch, Anfang, Angriff ertönte; jmdm. ein Z. (mit der Taschenlampe) geben; sie machte ein Z., er solle sich unbemerkt entfernen; sich durch Z. miteinander verständigen; zum Z. *(um erkennen zu lassen),* daß er ihn verstanden habe, nickte er leicht mit dem Kopf; zum Z./als Z. *(zur Besiegelung, Verdeutlichung)* ihrer Versöhnung umarmten sie sich; **b)** *der Kenntlichmachung von etw., dem Hinweis auf etw. dienende Kennzeichnung, Markierung od. als solche dienender Gegenstand:* ein kreisförmiges, dreieckiges, rätselhaftes Z.; mach dir lieber ein Z. auf die betreffende Seite, lege ein Z., einen Zettel als Z. in das Buch; er machte, schnitt, kerbte ein Z. in den Baum; sie brannten allen Rindern das Z. des Besitzers ein; setzen Sie bitte Ihr Z. *(ihre Paraphe)* unter jedes gelesene Schriftstück; **ein Z./das Z. setzen** (↑Signal 1); **seines/ihres -s** (veraltend, noch scherzh.; *von Beruf):* nach den alten Hausmarken od. Zunftzeichen): er war seines -s Schneider/war Schneider seines -s; **c)** *(bildl.) festgelegte, mit einer bestimmten Bedeutung verknüpfte, eine ganz bestimmte Information vermittelnde graphische Einheit; Symbol (2):* gedruckte, mathematische, chemische Z.; das magische Z. des Drudenfußes; in den Stein war das Z. des Kreuzes gemeißelt; du mußt die Z. *(Satzzeichen)* richtig setzen; du hast bei der letzten Klavierübung wieder die Z. *(Versetzungszeichen, Vortragszeichen)* nicht beachtet; auf diesen Schildern sehen Sie die wichtigsten Z. *(Verkehrszeichen);* man bezeichnet die Sprache als ein System von Z. (Sprachw.; *von sprachlichen Einheiten aus Lautung u. Bedeutung).* **2.** *etw. (Sichtbares, Spürbares, bes. eine Verhaltensweise, Erscheinung, ein Geschehen, Vorgang, Ereignis o. ä.), was jmdm. etw. [an]zeigt; Anzeichen, Symptom, Vorzeichen:* ein sicheres, eindeutiges, untrügliches

klares, deutliches, bedenkliches, schlechtes, böses, alarmierendes Z.; das ist kein gutes Z.; die ersten Z. einer Krankheit; das ist ein Z. von Übermüdung; das ist ein Z. dafür, daß er ein schlechtes Gewissen hat; die Z. des Verfalls sind nicht zu übersehen; wenn nicht alle Z. trügen, wird es besser; das ist ja wie ein Z. des Himmels; sie nahm dies als ein günstiges Z.; das Baby gab Z. des Unmuts, des Ärgers, der Ungeduld von sich (geh.; *ließ Unmut, Ärger, Ungeduld erkennen);* sie beteten und warteten auf ein Z.; er hielt es für ein Z. von Schwäche; R es geschehen noch Z. und Wunder! (Ausruf des Erstaunens, der Überraschung, bes. über ein nicht mehr erwartetes, für möglich gehaltenes Geschehen; vgl. 2. Mos, 7, 3); *die Z. der Zeit (die augenblickliche, bestimmte zukünftige Entwicklungen betreffende Lage, Situation; nach Matth. 16, 3):* er hat damals die Z. der Zeit erkannt, richtig zu deuten gewußt. **3.** *Tierkreiszeichen, Sternzeichen:* aufsteigende, absteigende Z.; die Z. *(Sternbilder)* des Tierkreises; die Sonne steht im Z. des Widders; er ist im Z. des Löwen geboren; *im unter dem Z. von etw. stehen, geschehen, leben* o. ä. (geh.; *von etw. geprägt, entscheidend beeinflußt werden):* die ganze Stadt lebte, stand im Zeichen der Olympischen Spiele; **unter einem guten/glücklichen/[un]günstigen o. ä. Z. stehen** (geh.; ↑²Stern 1 b).

¹**Zeichen-** (Zeichen): ~**charakter,** der: der Z. der Sprache; ~**erklärung,** die: svw. ↑Legende (4); ~**geld,** das (Fachspr.): *Geld, das einen Wert nur repräsentiert, weil der Wert des Materials, aus dem es besteht, belanglos ist* (z. B. Papiergeld); ~**rolle,** die: *vom Patentamt geführtes Register, in das die Warenzeichen eingetragen werden;* ~**schutz,** der: svw. ↑Warenzeichenschutz; ~**setzung,** die: *bestimmten Regeln folgende Setzung von Satzzeichen; Interpunktion;* ~**sprache,** die: *Verständigung durch leicht deutbare od. durch bestimmte, mit feststehenden Bedeutungen verknüpfte Zeichen* (1 a): die Z. der Gehörlosen.

²**Zeichen-** (zeichnen 1): ~**block,** der ⟨Pl. -blöcke u. -s⟩: *Block* (5) mit Zeichenpapier, dessen Bogen oft an mehreren Seiten befestigt sind; ~**brett,** das: *als Unterlage beim Zeichnen dienendes großes Brett;* ~**dreieck,** das: svw. ↑Winkelmaß (2); ~**feder,** die: *zum Zeichnen (bes. mit Tusche) verwendete Feder* (2 a); ~**film,** der: svw. ↑~trickfilm; ~**heft,** das: vgl. ~block; ~**kohle,** die: svw. ↑Kohlestift; ~**kunst,** die: *Kunst des Zeichnens:* die Z. beherrschen; ~**lehrer,** der (früher): *Lehrer für Zeichenunterricht;* ~**lehrerin,** die (früher): w. Form zu ↑~lehrer; ~**maschine,** die: *Vorrichtung, die das technische Zeichnen an einem Reißbrett erleichtert;* ~**material,** das: *Gegenstände, die beim Zeichnen benötigt werden;* ~**papier,** das: *zum Zeichnen bes. geeignetes Papier;* ~**saal,** der: *Saal in einer Schule für den Unterricht in Kunsterziehung;* ~**stift,** der: *zum Zeichnen geeigneter Blei-, auch Buntstift;* ~**stunde,** die: vgl. ~unterricht; ~**tisch,** der: *tischähnliches Gestell mit einem verstellbaren Reißbrett;* ~**trickfilm,** der: *Trickfilm aus einer Folge gefilmter Zeichnungen;* ~**unterricht,** der: *Unterricht im Zeichnen;* ~**vorlage,** die: *zum Zeichnen benutzte Vorlage* (3 a); ~**winkel,** der: svw. ↑Winkelmaß (2).

zeichenhaft ⟨Adj.; o. Steig.⟩ [zu ↑Zeichen (2)] (geh.): *als Sinnbild, wie ein Sinnbild wirkend; in der Weise eines Sinnbildes:* ein -es Tun, Geschehen; Naturereignisse wurden früher oft z. gedeutet.

zeichnen ['tsaiçnən] ⟨sw. V.; hat⟩ [mhd. zeichenen, ahd. zeihhannen, zeihhonōn, zu ↑Zeichen]: **1. a)** *mit einem ¹Stift* (2), *einer Feder* (2 a) *in Linien, Strichen [künstlerisch] gestalten; mit zeichnerischen Mitteln herstellen:* ein Bild [mit dem Bleistift, aus/nach dem Gedächtnis, nach der Natur] z.; einen Akt, ein Muster, einen Grundriß z.; wer hat denn die Pläne für den Neubau gezeichnet?; Ü er versuchte ein Bild vom Geschehen zu z.; **b)** *von jmdm., etw. zeichnend* (1 a) *ein Bild herstellen:* jmdn. aus der Erinnerung in Kohle, mit Tusche z.; sie mußten einen Stuhl, eine Landschaft z.; Ü er zeichnet die Figuren in seinen Romanen meist sehr realistisch; die vier Propeller zeichneten sich wie Striche *(hoben sich wie Striche ab)* gegen den Winterhimmel (Plievier, Stalingrad 151); **c)** *zeichnerisch, als Zeichner tätig sein; Zeichnungen verfertigen:* gerne z.; er zeichnet sehr gern; er zeichnet am liebsten mit Kohle, nach Vorlagen; an diesem Plan zeichnet er schon lange; ⟨subst.:⟩ künstlerisches, technisches Zeichnen; er hatte in Zeichnen (früher; *im Schulfach Zeichnen*) eine Zwei. **2.** *mit einem Zeichen* (1 b), *einer Kennzeichnung, Markierung versehen:*

die Wäsche [mit Buchstaben, mit dem Monogramm] z.; Waren z.; Bäume zum Fällen z.; die Rinder wurden mit Brenneisen gezeichnet; ⟨häufig im 2. Part.:⟩ der Hund, das Fell ist schön gezeichnet *(weist eine schöne Musterung, Zeichnung auf);* ein auffallend gezeichneter Schmetterling; Ü Sorgen hatten sein Gesicht gezeichnet (geh.; *waren darin erkennbar;* K irst, 08/15, 537); er war vom Alter, von der schweren Krankheit gezeichnet (geh.; *das Alter, die Krankheit hatte deutliche Spuren bei ihm hinterlassen);* ⟨subst.:⟩ ein vom Tode Gezeichneter (geh.; *jmd., der deutlich erkennbar dem Tod nahe ist).* 3. (bes. Kaufmannsspr.) **a)** (veraltend) *seine Unterschrift unter ein Schriftstück setzen:* wir zeichnen hochachtungsvoll ...; ⟨im 2. Part.:⟩ gezeichnet H. Meier (vor dem nicht handschriftlichen Namen unter einem maschinegeschriebenen, vervielfältigten Schriftstück; *das Original ist von H. Meier unterzeichnet;* nur als Abk.: gez.); **b)** *durch seine Unterschrift gültig machen, anerkennen, übernehmen, sein Einverständnis für etw. erklären o. ä.:* neue Aktien, eine Anleihe z. *(sich zu ihrer Übernahme durch Unterschrift verpflichten);* er zeichnete den Scheck und gab ihn ihr; er zeichnete bei der Sammlung einen Betrag von fünfzig Mark *(trug sich mit fünfzig Mark in die Sammelliste ein);* einen Vertrag z. (selten; *unterschreiben).* 4. (Amtsdt.) *bei etw. der Verantwortliche sein, für etw. die Verantwortung tragen:* für diesen Artikel zeichnet der Chefredakteur; wer zeichnet *(ist)* für diese Sendung verantwortlich?; er zeichnet selbst als Herausgeber des Werkes. **5.** (Jägerspr.) *(von einem Tier) deutlich die Wirkung eines Schusses zeigen:* der Hirsch zeichnete stark; ⟨Abl.:⟩ **Zeichner,** der; -s, -: **1.** *jmd., der bes. berufsmäßig zeichnet* (1 c): ein berühmter, bekannter Z.; er ist technischer Z., Z. in der Kartographie, in einem Studio für Zeichentrickfilme. 2. (Kaufmannsspr.) *jmd., der Aktien, Anleihen zeichnet* (3 b); **Zeichnerin,** die; -, -nen: w. Form zu ↑Zeichner; **zeichnerisch** ⟨Adj.; o. Steig.; selten präd.⟩: *das Zeichnen, Zeichnungen betreffend, dazu gehörend, dafür charakteristisch:* ein -es Talent; die Arbeit hat -e Mängel; er ist z. begabt; etw. z. darstellen; **Zeichnung,** die; -, -en [mhd. zeichenunga, ahd. zeichenunga = Be-, Kennzeichnung]: **1.** *mit den Mitteln des Zeichnens* (1 a) *verfertigte bildliche Darstellung; etw. Gezeichnetes:* eine saubere, ordentliche, flüchtige, naturgetreue, lustige, künstlerische Z.; eine technische, maßstabgetreue Z.; eine Z. entwerfen, anfertigen, ausführen; eine Mappe mit -en; etw. nach einer Z. anfertigen, herstellen; Ü die lebendige, realistische Z. *(Darstellung)* der Figuren eines Romans. **2.** *natürliche, in einem bestimmten Muster verteilte Färbung bei Tieren u. Pflanzen:* die farbenfrohe, kräftige Z. einer Blüte, eines Schmetterlings; die Z. einer Schlange; ein Fell, Pelz mit einer besonders hübschen Z. **3.** (Kaufmannsspr.) *(bes. in bezug auf neu auszugebende Wertpapiere) das Zeichnen* (3 b): die Z. von Aktien; eine Anleihe zur Z. auflegen; ⟨Zus.:⟩ **zeichnungsberechtigt** ⟨Adj.; o. Steig.; nicht adv.⟩ (Kaufmannsspr.): *Zeichnungsberechtigung besitzend;* **Zeichnungsberechtigung,** die; -, -en ⟨Pl. selten⟩ (Kaufmannsspr.): *Berechtigung, etw. zu zeichnen* (3 b); der Prokurist der Firma hat [eine] Z. bis zu 500 DM.

Zeidelmeister ['tṣajdl-], der; -s, - [↑Zeidler] (veraltet): Bienenzüchter, Imker; **zeideln** ['tṣajdln] ⟨sw. V.; hat⟩ (veraltet): *(Honigwaben) aus dem Bienenstock herausschneiden:* die mit Honig gefüllten Waben z.; **Zeidler** ['tṣajdlɐ], der; -s, - [mhd. zīdelære, ahd. zīdalāri, zu mhd. zīdel-, ahd. zīdal- (beide in Zus.) = Honig-] (veraltet): *Bienenzüchter, Imker;* **Zeidlerei** [tṣajdlə'raj], die; -, -en (veraltet): **1.** ⟨o. Pl.⟩ Bienenhaltung, -zucht, Imkerei (1). **2.** Imkerei (2).

Zeigefinger, der; -s, - [zu ↑zeigen]: *zweiter Finger der Hand zwischen Daumen u. Mittelfinger:* warnend den Z. erheben; mit dem Z. auf etw. deuten, zeigen; Ü in seinen Stücken spürt man zu sehr den erhobenen Zeigefinger *(die moralisierende Belehrung);* **Zeigefürwort,** das; -[e]s, -wörter (im Schulgebrauch): swv. ↑Demonstrativpronomen; **zeigen** ['tṣajgn] ⟨sw. V.; hat⟩ [mhd. zeigen, ahd. zeigōn]: **1.** *mit dem Finger, Arm eine bestimmte Richtung angeben, ihn auf jmdn., etw., auf die Stelle, an der sich jmd., etw. befindet, richten u. damit darauf aufmerksam machen:* mit dem Finger, einem Stock, dem Schirm auf etw. z.; er zeigte auf den Täter; sie zeigte in die Richtung, aus der sie gekommen waren; Ü der Zeiger der Uhr, die Uhr zeigt auf zwölf; die Magnetnadel zeigt nach Norden; der Wegweiser zeigte nach Süden; der Schreibtisch zeigt zur Wand *(steht an*

der Wand);* die Uhr zeigt zwölf *(zeigt zwölf an);* das Thermometer zeigt zwei Grad unter Null *(gibt, zeigt zwei Grad unter Null an).* **2. a)** *jmdm. etw. mit Hinweisen, Erläuterungen, Gesten deutlich machen, angeben, erklären:* jmdm. den richtigen Weg, die Richtung z.; er ließ sich genau die Stelle z., wo es passiert war; sie hat mir genau gezeigt, wie man das Gerät bedient, wie die Sache gemacht wird; **b)** *jmdn. etw. ansehen, betrachten lassen; etw. vorführen, vorzeigen:* jmdm. seine Bücher, seine Sammlung z.; er hat mir den Brief gezeigt; er zeigte mir stolz seine neue Freundin; ich kann es dir schwarz auf weiß z.; er ließ sich sein Zimmer z. *(zu seinem Zimmer führen);* der Verkäufer zeigte ihr ein ganz besonders schönes Modell; er wollte uns die ganze Stadt z. *(uns zur Besichtigung durch die ganze Stadt führen);* das Kind zeigte *(demonstrierte)* mir an der Wand, wie groß es sei; ⟨auch ohne Dativobj.:⟩ den Ausweis z.; er zeigt gern, was er kann, was er hat; wir zeigen heute einen neuen Film *(haben einen neuen Film im Programm);* *es jmdm. z. (ugs.: 1. jmdm. gründlich die Meinung sagen, seinen Standpunkt klarmachen:* dem habe ich es aber gezeigt! **2.** *jmdn. von sich, von seinem wahren Können überzeugen:* er hat es ihnen allen gezeigt); **c)** ⟨z. + sich⟩ *von andern zu sehen sein, irgendwo gesehen werden, sich sehen lassen:* sich häufig, nur selten in der Öffentlichkeit z.; er zeigte sich auf dem Balkon, am Fenster; der König zeigte sich der Menge; in diesem Aufzug kannst du dich unmöglich in der Stadt z. *(in der Stadt umhergehen, auftreten);* er kann in sich überall z. *(kann man überall auftreten, hingehen);* er will sich nur z. *(die Aufmerksamkeit auf sich lenken);* Ü die Stadt zeigte *(präsentierte)* sich im Festglanz. **3. a)** (geh.) *sehen lassen, zum Vorschein kommen lassen; sichtbar werden lassen:* die Bäume zeigen das erste Grün; ihr Gesicht zeigt noch keine Falten; das Bild zeigte eine Landschaft *(stellte sie dar);* der Platz zeigte *(bot)* wieder das alte Bild, den gewohnten Anblick; seine Fingernägel zeigten eine bläuliche Färbung *(wiesen sie auf);* Ü die Arbeit zeigt Talent *(läßt Talent erkennen);* sein Verhalten zeigt einen Mangel an Reife, Erziehung *(macht ihn deutlich);* die Erfahrung hat gezeigt *(man weiß aus Erfahrung),* daß es so ist; jede Antwort zeigt mir *(macht mir klar),* daß er nichts begriffen hat; **b)** ⟨z. + sich⟩ *zum Vorschein kommen; sichtbar, erkennbar werden:* am Himmel zeigten sich die ersten Sterne; auf ihrem Gesicht zeigte sich ein schwaches Lächeln; Ü endlich zeigte sich ein Hoffnungsschimmer; die Folgen zeigen sich später; daß diese Entscheidung falsch war, zeigt sich jetzt *(stellt sich jetzt heraus);* ⟨auch unpers.:⟩ es wird sich ja z., wer im Recht ist. **4. a)** *in seinem Verhalten, seinen Äußerungen zum Ausdruck bringen, ander merken, spüren lassen; an den Tag legen:* Verständnis, Interesse für etw. z.; seine Ungeduld, Verärgerung, Freude z.; keine Reue, Einsicht z.; er will seine Gefühle nicht z.; zeige wenigstens deinen guten Willen; er hat bei der ganzen Sache Haltung gezeigt *(eine gute Haltung bewahrt);* er hat damit seine Macht, Überlegenheit gezeigt *(demonstriert);* jmdm. seine Zuneigung, Liebe, sein Wohlwollen z.; **b)** *einen Beweis von etw. geben; andern vor Augen führen, offenbar machen:* sie viel Umsicht, Ausdauer, großen Fleiß, Mut z.; um hier zu bestehen, muß man schon sein ganzes Können z.; nun zeige einmal, was du kannst; **c)** ⟨z. + sich⟩ *in bestimmter Weise wirken, einen bestimmten Eindruck machen; sich als jmd. Bestimmtes erweisen, herausstellen:* sich freundlich, anständig, großzügig z.; er zeigte sich darüber sehr befriedigt; er zeigte sich in wenig erstaunt, besorgt, gekränkt; sie zeigte sich *(war)* dieser Aufgabe nicht gewachsen; er wollte sich von seiner besten Seite z. *(wollte den besten Eindruck machen);* er hat sich wieder einmal als guter Freund/(veraltet:) als guten Freund gezeigt; ⟨Abl.:⟩ **Zeiger,** der; -s, - [mhd. zeiger = Zeigefinger; An-, Vorzeiger, ahd. zeigari = Zeigefinger]: **a)** *beweglicher, schmaler, langgestreckter, oft spitzer Teil an Meßgeräten, bes. an Uhren, der etw. anzeigt:* der große, kleine Z. einer Uhr; der Z. der Turmuhr zeigt, rückt auf zwölf, steht auf drei; der Z. des Seismographen zittert, schlägt [nach links] aus; ⟨Zus.:⟩ **Zeigertelegraf,** der (Technik früher): *Telegraf, bei dem die Nachrichten mittels eines durch unterschiedliche elektrische Impulse bewegten Zeigers Buchstabe für Buchstabe übermittelt wurden;* **Zeigestock,** der; -[e]s, ...stöcke: *längerer Stock, mit dem auf etw., was auf einer größeren Fläche, einer Tafel, einem Schaubild o. ä. dargestellt ist,*

gezeigt wird; **Zeigfinger,** der; -s, - (schweiz.): sww. ↑Zeigefinger.

zeihen ['ʦai̯ən] ⟨st. V.; hat⟩ [mhd. zīhen, ahd. zīhan, urspr. = (an)zeigen, kundtun] (geh.): *bezichtigen, beschuldigen:* jmdn. des Verrates, Meineides, Mordes, Verbrechens, einer Lüge, Sünde, Untat z.; Er zeiht sich selber der Ungerechtigkeit (Wohmann, Absicht 304).

Zeile ['ʦai̯lə], die; -, -n [mhd. zīle, ahd. zīla]: **1.** *geschriebene, gedruckte Reihe von nebeneinanderstehenden Wörtern eines Textes:* die erste Z., die drei ersten -n eines Gedichtes; der Brief war nur wenige -n lang, hatte nur wenige -n; eine Z. unterstreichen, umstellen, streichen; beim Lesen eine Z. auslassen; jeweils die erste Z. einrücken; jmdm. ein paar -n *(eine kurze Mitteilung)* schreiben, schicken, hinterlassen; Ihre [freundlichen] -n *(Ihr [freundliches] Schreiben)* habe ich erhalten; haben Sie besten Dank für Ihre -n *(für Ihren Brief o. ä.);* er hat mir keine Z. *(überhaupt nicht)* geschrieben; davon habe ich noch nicht eine Z. *(noch gar nichts)* gelesen; er hat das Buch bis zur letzten Z. *(ganz)* gelesen; einen Text Z. für Z. durchgehen; in der fünften Z. von oben; etw. auf der Schreibmaschine mit zwei -n Abstand *(im Abstand eines Raumes, den zwei Zeilen einnehmen würden)* schreiben; *zwischen den -n lesen *(auch etw. nicht ausdrücklich Gesagtes, etw. verhüllt Ausgedrücktes in einem Text erkennen, verstehen).* **2.** *meist langere Reihe gleichmäßig nebeneinanderstehender, nebeneinander angeordneter, gewöhnlich gleichartiger, zusammengehörender Dinge:* mehrere -n junger Bäume, kleiner Häuser; eine Z. von Gärtchen (Gaiser, Jagd 130); die einzelnen -n *(Fernsehtechnik; Reihen von Rasterpunkten)* des Fernsehbildes.

zeilen-, Zeilen- ~**abstand,** der: *Abstand zwischen den Zeilen eines Textes:* ein kleiner, einfacher, großer, doppelter Z., dazu: ~**abstandeinsteller,** der: sww. ↑~einsteller; ~**bau,** der ⟨o. Pl.⟩: *Errichtung von Häusern in Zeilenbauweise,* dazu: ~**bauweise,** die: *Bauweise, bei der gleiche od. ähnliche Häuser aneinandergereiht an einer Straße liegen;* ~**dorf,** das: *langgestrecktes Dorf, dessen Häuser in der Hauptsache an nur einer Straße liegen;* ~**durchschuß,** der (Druckw.): sww. ↑Durchschuß (2); ~**einsteller,** der: *Hebel, Knopf o. ä. an einer Schreibmaschine, mit dem der Zeilenabstand eingestellt wird;* ~**frei** ⟨Adj.; o. Steig.; nicht adv.⟩ (Fernsehtechnik): *die einzelnen Zeilen des Fernsehbildes nicht erkennen lassend:* -es Fernsehen; das Bild ist z.; ~**frequenz,** die (Fernsehtechnik): sww. ↑Horizontalfrequenz; ~**gießmaschine,** (auch:) ~**gußmaschine,** die (Druckw.): *Gießmaschine, mit der eine Zeile auf einmal gegossen [u. gesetzt] wird;* ~**honorar,** das: *Honorar pro Zeile eines Textes (bes. bei einem Beitrag für eine Zeitung, Zeitschrift);* ~**länge,** die; ~**norm,** die (Fernsehtechnik): *Norm für die Zeilenfrequenz;* ~**schalter,** der: *Hebel, Knopf o. ä. an einer Schreibmaschine, mit dem die nächste Zeile eingestellt wird;* ~**schinder,** der (ugs. abwertend): *jmd., der, um mehr zu verdienen, einen Beitrag für eine Zeitung, Zeitschrift o. ä. unnötig lang macht;* ~**setzmaschine,** die (Druckw.): vgl. ~gießmaschine; ~**sprung,** der (Verslehre): sww. ↑Enjambement; ~**sprungverfahren,** das ⟨o. Pl.⟩ (Fernsehtechnik): *Verfahren der Abtastung eines Fernsehbildes, bei dem die geraden u. die ungeraden Zeilen im Wechsel abgetastet u. im Empfangsgerät entsprechend wieder aufgebaut werden;* ~**steller,** der: sww. ↑~einsteller; ~**weise** ⟨Adv.⟩: *in, nach Zeilen:* der Text wird z. berechnet. **-zeiler** [-ʦai̯lə], der; -s, - in Zusb., z. B. Vierzeiler; **-zeilig** [-ʦai̯lɪç] in Zusb., z. B. vierzeilig (mit Ziffer: 4zeilig).

Zein [ʦe'i:n], das; -s [zu lat. zea < griech. zeá = Mais]: *bes. im Mais enthaltenes Eiweiß.*

Zeine ['ʦai̯nə], die; -, -n (schweiz.): sww. ↑Zaine (2).

Zeischen ['ʦai̯sçən], das; -s, -: ↑Zeisig.

Zeiselbär ['ʦai̯zl̩-], der; -en, -en [zu ↑¹zeiseln in der Bed. „ziehen, zerren"] (landsch.): sww. ↑Tanzbär; **¹zeiseln** ['ʦai̯zl̩n] ⟨sw. V.; hat⟩ [verw. mit ↑zeisen] (landsch.): *eilen, geschäftig sein.* **²zeiseln** [-] ⟨sw. V.; hat⟩ [wohl eigtl. = wie einen Zeisig (in den Käfig) locken] (schwäb.): *[an]locken, herbeilocken.*

Zeiselwagen, der; -s, ...wagen, südd.-österr. ...wägen [zu ↑¹zeiseln] (landsch.): *Leiterwagen [mit Brettern zum Sitzen].*

zeisen ['ʦai̯zn̩] ⟨sw. V.; hat⟩ [mhd. zeisen, ahd. zeisan] (bayr.): *(etw. Verworrenes, bes. Wolle o. ä.) auseinanderziehen, -zupfen:* Flachs, Baumwolle z.

Zeisig ['ʦai̯zɪç], der; -s, -e ⟨Vkl. ↑Zeischen⟩ [spätmhd. zīsic < tschech. čížek, Vkl. von älter: číž, lautm.]: *kleinerer, bes. in Nadelwäldern lebender Singvogel, der auf der Obersei-*

te vorwiegend grünlich u. auf der Unterseite gelb u. weiß gefärbt ist: der Z. baut sein Nest oft in Fichten; *ein lockerer Z. (ugs. scherzh.; *leichtlebiger, liederlicher Mensch*).

Zeising ['ʦai̯zɪŋ], der; -s, -e [zu niederd. seisen = zwei Taue miteinander verbinden] (Segeln): *kurzes Band aus einem vernähten Streifen Segeltuch od. aus Tauwerk zum Befestigen, Zusammenbinden von Segeln.*

zeit [ʦai̯t] ⟨Präp. mit Gen.⟩ [erstarrter Akk. Sg.] nur in der Verbindung **z. meines, deines** usw. **Lebens** *(mein, dein usw. Leben lang, während meines, deines usw. [ganzen] Lebens, solange ich lebe, du lebst usw.):* das werde ich z. meines Lebens nicht vergessen; **Zeit** [-], die; -, -en [mhd., ahd. zīt, eigtl. = Abgeteiltes, Abschnitt]: **1.** ⟨o. Pl.⟩ *Ablauf, Nacheinander, Aufeinanderfolge der Augenblicke, Stunden, Tage, Wochen, Jahre:* die Z. vergeht (schnell, wie im Fluge), verstreicht, verrinnt, scheint stillzustehen; im Laufe der Z. *(mit der Zeit);* Spr die Z. heilt [alle] Wunden; kommt Z., kommt Rat *(wenn man bei Schwierigkeiten auch nicht immer sofort Rat weiß, mit der Zeit findet sich doch ein Ausweg);* Ü die Z. arbeitet für jmdn. *(die Entwicklung nimmt mit der Zeit für jmdn. ohne sein Zutun eine günstige Richtung, dient seinen Zwecken);* ***mit der Z.** *(im Laufe der Zeit, nach u. nach, allmählich):* mit der Z. wird er es schon lernen; **für Z. und Ewigkeit** (geh.; *für immer).* **2. a)** *Zeitpunkt; [eng] begrenzter Zeitraum (in bezug auf seine Stelle im Zeitablauf):* feste -en; die Z. der Ernte; die Z. für etw. ist gekommen, steht bevor; es ist jetzt nicht die Z., das zu erörtern; ihre Z. (geh. verhüll.; *die Zeit ihrer Niederkunft)* ist gekommen; seine Z. war gekommen (geh. verhüll.; *sein Tod stand bevor);* eine Z. mit jmdm. vereinbaren; seine Z. *(die für jmdn., für sein Handeln, sein erfolgreiches Wirken günstigste Zeit)* für gekommen halten; etw. auf unbestimmte Z. vertagen; außer der Z./außerhalb der üblichen Z.; seit der, dieser Z.; um diese Z.; vor der Z. *(vor der festgelegten Zeit, verfrüht);* zu jeder Z. *(jederzeit, immer);* zur rechten Z. *(rechtzeitig);* zu gegebener *(passender, dafür vorgesehener)* Z.; nur zu bestimmten -en; zur Z. der Ernte; zu der Z., als/(geh.:) da ...; R alles zu seiner *(passender)* Z. (nach Pred. 3, 11); Spr wer nicht kommt zur rechten Z., der muß nehmen/essen/sehen, was übrigbleibt; ***es ist, wird Z.** *(der Zeitpunkt ist gekommen, kommt, etw. zu tun):* es wird allmählich Z. [für mich]; **es ist hohe/[die] höchste/allerhöchste Z.** *(es ist dringend [notwendig], es eilt sehr):* es ist [die] höchste Z. [für dich] (*damit anzufangen*); **alle heiligen -en einmal** (österr.; *alle Jubeljahre einmal; äußerst selten;* eigtl. = nur zu den kirchlichen Feiertagen); **es ist an der Z.** *(es ist so weit, der Zeitpunkt ist gekommen, daß ...):* es ist an der Z., sich darüber zu einigen/daß wir uns darüber einigen; **von Z. zu Z.** *(ab u. zu, manchmal, gelegentlich);* **zur Z.** *(im Augenblick, augenblicklich, jetzt, gegenwärtig;* Abk.: z. Z[t].): zur Z. haben wir Betriebsferien; **zu nachtschlafender Z.** (ugs.; *nachts, wenn man eigentlich schläft bzw. schlafen möchte, sollte);* **b)** sww. ↑Uhrzeit: welche Z. ist es?; hast du [die] genaue Z.?; wir geben die genaue Z. (Ansage im Rundfunk); zu welcher Z.?; **c)** vgl. Ortszeit: die mitteleuropäische Z. (Abk.: MEZ); um 19 Uhr Moskauer Z. **3. a)** *Zeitraum (in seiner Ausdehnung, Erstreckung, in seinem Verlauf); Zeitabschnitt, Zeitspanne:* die Z. des Studiums; die schönste Z. des Lebens/im Leben; die Z. verging einige, viel Z., bis ...; er hat ein, in denen er sehr reizbar ist; eine schöne Z. verbringen, verleben; der Vorfall liegt schon einige Z. zurück; sie nach längere Z. verheiratet; die erste Z. *(in der ersten Zeit)* ist alles ungewohnt; [eine] kurze Z. warten; sich erst eine Z. *(eine Zeitlang)* erholen; eine kurze Z. lang; für einige, längere, einige Z. verreist sein; ein Vertrag auf Z. *(auf befristete Zeit);* jmdn. für die Z. (Boxen; *bis neun)* auf die Bretter schicken; für alle Z. *(für immer)* in kurzer Z. fertig sein; in der nächsten/in nächster Z. *(bald);* in der letzten/in letzter Z.; nach kurzer Z.; seit einiger, langer Z.; vor aller Z./mit allen -en *(immer, all[e]zeit);* ***irgendwo die längste Z. gewesen sein** (ugs.; *irgendwo nicht länger bleiben [können, dürfen, wollen]);* **b)** *verfügbarer Teil des Nacheinanders, der Abfolge von Augenblicken, Stunden, Tagen usw.:* jmdm. bleibt noch Z. zu tun; sie ist noch Z. genug [das zu erledigen]; jmdn. wird die Z. lang; die Z. drängt *(wird knapp u. erfordert Eile).* [keine, wenig, keine Stunde] Z. [für jmdn.,

für etw.] haben; er gönnt sich kaum [die] Z. zum Essen; noch nicht die Z. [dazu] gefunden haben, etw. zu tun; seine Z. einteilen, nützen, [zu etw.] ausnutzen, zu etw. benutzen, mit etw. verbringen; viel Z. [und Mühe] auf etw. verwenden, an etw. wenden; seine Z. vergeuden; Z. sparen; etw. braucht, kostet, erfordert [viel] Z., nimmt viel Z. in Anspruch; etw. dauert seine Z.; schade um die Z.; wir dürfen jetzt keine Z. verlieren *(müssen uns beeilen);* jmdm. die Z. stehlen (ugs.; *jmdn. unnötig lange aufhalten);* Spr spare in der Z., so hast du in der Not (scherzh.: spare in der Not, da hast du Z. dazu); Z. ist Geld *(Zeit ist Geld wert, und zwar so viel, wie man in ihr verdienen kann);* *jmdm., sich die Z. [mit etw.] vertreiben *(jmdm., sich die Zeit mit etw. verkürzen);* die Z. vertreiben (schweiz.; *sich die Zeit vertreiben);* die Z. totschlagen (ugs. abwertend; *seine Zeit nutzlos verbringen);* Z. gewinnen *(es erreichen, daß sich das Eintreten bestimmter, insbes. ungünstiger Umstände verzögert u. man Zeit für entsprechendes Handeln hat):* wir müssen Z. gewinnen; jmdm. Z. lassen *(jmdm. Gelegenheit lassen, etw. in Ruhe zu tun, zu erwägen);* sich ⟨Dativ⟩ Z. lassen *(etw. ohne Überstürzung tun);* sich ⟨Dativ⟩ Z., für jmdn., für etw.] Z. nehmen *(sich ohne Übereilung, Überstürzung mit jmdm., etw. beschäftigen);* etw. hat/mit etw. hat es Z. *(etw. eilt nicht, verträgt Aufschub);* auf Z. spielen (Sport Jargon; *Zeit schinden;* ↑schinden 3 b); c) (Sport) *für eine Leistung, insbes. zum Zurücklegen einer Strecke benötigter Zeitraum:* eine gute Z. laufen, fahren; die Z. stoppen, nehmen; d) (Sport) *Dauer eines Spiels, Wettkampfs:* einen Vorsprung über die Z. bringen *(bis zum Ende des Spiels, Wettkampfs halten);* über die Z. kommen (Boxen; *nicht vorzeitig, nicht durch K. o. besiegt werden);* e) *Z. nehmen [müssen] (Boxen Jargon; *sich anzählen lassen [müssen]).* 4. *Zeitraum, Zeitabschnitt des Lebens, der Geschichte, Naturgeschichte usw. (einschließlich der herrschenden Verhältnisse):* eine vergangene Z.; die Z. des Barock, Goethes; die Z., als es noch kein elektrisches Licht gab; die Z. war noch nicht reif dafür *(die Entwicklung war noch nicht genug fortgeschritten);* das ist ein Zug der Z. *(der gegenwärtigen Zeit);* der Geist der Z. *(Zeitgeist);* eine Sage aus alter Z.; in jüngster Z.; mit der Z. gehen *(sich der Entwicklung, den jeweiligen Verhältnissen anpassen);* zu jener Z.; zu seiner Z. (1. *als er noch lebte.* 2. ugs.; *als er noch bei uns war, hier lebte, arbeitete usw.);* zu keiner Z. *(niemals);* ⟨oft im Pl.:⟩ vergangene, kommende, künftige -en; das waren schlechte, finstere, böse -en; zu allen -en *(immer [schon]);* in früheren -en; das war in seinen besten -en *(als es ihm gesundheitlich, finanziell o. ä. gut ging);* in -en der Not; stets ewigen -en *(übertreibend; schon lange)* nicht mehr; R die -en ändern sich *(die Verhältnisse ändern sich);* andere -en, andere Sitten; *[ach] du liebe Z.! (Ausruf der Verwunderung, Bestürzung, des Bedauerns o. ä.); seit, vor undenklicher Z./undenklichen -en *(seit, vor unvorstellbar langer Zeit);* vor -en (dichter.; *vor langer Zeit);* zu -en *(zur Zeit jmds. od. einer Sache):* zu -en meines Großvaters; zu -en des Kienspans. 5. (Sprachw.) *Zeitform, Tempus,* in welcher Z. steht dieser Satz, das Prädikat?

zeit-, Zeit- (vgl. auch: zeiten-, Zeiten-): ~ablauf, der: *zeitlicher Ablauf;* ~abschnitt, der: *Abschnitt im Zeitablauf; Periode* (2); ~abstand, der: *zeitlicher Abstand:* in Z. von je einer Stunde; ~alter, das: **1.** *größerer Zeitraum in der Geschichte; Ära* (1 b): das Z. der Technik, der Atombombe, Newtons; *das Goldene/Saturnische Z. *(ideale Vorzeit der antiken bzw. römischen Sage).* **2.** (Geol.) *Erdzeitalter, Ära* (2); ~angabe, die: **1.** *Angabe über die Uhrzeit bzw. den Zeitpunkt.* **2.** (Sprachw.) *Adverbialbestimmung der Zeit; temporale Umstandsbestimmung;* ~ansage, die: *Ansage der genauen Uhrzeit im Rundfunk, Telefon usw.;* ~arbeit, die (Wirtsch.): *befristete Arbeit (auf Grund eines entsprechenden [Leih]arbeitsverhältnisses);* ~aufnahme, die: **1.** (Fot.) *Aufnahme* (7 a) *mit langer Belichtungszeit* (Ggs.: Momentaufnahme). **2.** (REFA-Lehre) *Aufnahme* (6), *Ermittlung der für bestimmte Tätigkeiten, Arbeitsvorgänge usw. effektiv gebrauchten Zeiten;* ~aufwand, der: *Aufwand an Zeit:* etw. ist mit großem Z. verbunden, viel Zeit beanspruchend; eine -e Arbeit; ~ausschluß, der (Eishockey): *zeitweiliger Ausschluß eines Spielers wegen regelwidrigen Verhaltens;* ~ball, der (Seew.): *(in Seehäfen) an einem Signalmast befestigter* [1]*Ball* (4), *dessen Fallen zu einer bestimmten Uhrzeit signalisiert;*

~bedingt ⟨Adj.; -er, -este⟩: *durch die Gegebenheiten der [gegenwärtigen, damaligen, jeweiligen] Zeit bedingt:* -e Schwierigkeiten; ~begriff, der: *Begriff, Vorstellung von [der] Zeit[dauer];* ~bewußtsein, das: *Bewußtsein des Zeitablaufs, Zeitbegriff.* -gefühl; ~bezogen ⟨Adj.⟩: *auf die Gegebenheiten der Zeit bezogen;* ~bild, das: *(literarisches, filmisches o. ä.) Bild, anschauliche Darstellung der [damaligen, jeweiligen] Zeit[umstände, -verhältnisse];* ~bombe, die: *Bombe mit Zeitzünder.* Ü die Z. tickt *(aus etw. droht sich mit der Zeit eine große Gefahr, eine äußerst kritische Situation zu entwickeln);* ~dauer, die: *an etw. dauert; Dauer;* ~dehner, der: vgl. ~lupe; ~differenz, die: zwischen den Besten beim Abfahrtslauf gab es nur geringe -en; ~dokument, das: *Dokument* (2) *einer Zeit* (4): der Film ist ein erschütterndes Z.; ~druck, der ⟨o. Pl.⟩: [1]*Druck* (3), *Bedrängtsein, dem sich jmd. durch einzuhaltende bevorstehende Termine ausgesetzt sieht:* in Z. sein; in Z. kommen; unter Z. stehen, arbeiten; ~einheit, die: *Einheit* (2) *zur Messung od. Ein-, Unterteilung der Zeit;* ~einteilung, die: *Einteilung der verfügbaren Zeit:* eine gute Z.; ~empfinden, das: vgl. ~gefühl; ~ereignis, das ⟨meist Pl.⟩: *bedeutsames Ereignis der [gegenwärtigen, damaligen] Zeit;* ~erscheinung, die: *an die Gegebenheiten der [gegenwärtigen, damaligen] Zeit gebundene, für die Zeit* (4) *typische Erscheinung;* ~ersparnis, die: *Ersparnis an Zeit:* Z. durch Rationalisierung; ~fahren, das; -s, - (Radsport): *Wettkampf, bei dem die Fahrer in Abständen starten u. bei dem es auf die benötigte Zeit od. die in einer bestimmten Zeit (einer Stunde) gefahrene Strecke ankommt;* ~faktor, der ⟨o. Pl.⟩: *die Zeit als zu berücksichtigender Faktor;* ~fehler, der (Pferdesport): *Fehler durch Überschreiten der festgelegten Mindestzeit im Springreiten;* ~folge, die: *zeitliche Folge, zeitliches Nacheinander;* ~form, die (Sprachw.): *grammatische Form des Verbs, durch die Gegenwart, Vergangenheit od. Zukunft eines Geschehens, eines Sachverhaltes ausgedrückt wird; Tempus* (5); ~frage, die: **1.** ⟨o. Pl.⟩ *Frage der Zeit* (3 b): ich besuche dich gern einmal, ist das nur eine Z. *(das hängt nur davon ab, wann ich Zeit habe).* **2.** *zeitbedingte Frage, Problem der [gegenwärtigen, damaligen] Zeit:* zu -n Stellung nehmen; ~gebunden ⟨Adj.⟩: *an die [gegenwärtige, damalige, jeweilige] Zeit u. ihre Gegebenheiten gebunden; zeitbedingt;* ~gefühl, das ⟨o. Pl.⟩: *Gefühl für Zeitablauf u. Zeitdauer bzw. dafür, welche Tages-, Uhrzeit es ist:* das Z. verlieren; ~geist, der ⟨o. Pl.⟩: *Geist der Zeit* (4), *für eine bestimmte geschichtliche Zeit charakteristische allgemeine Gesinnung, geistige Haltung:* der Wandel des -es; ~gemälde, das: vgl. ~bild; ~gemäß ⟨Adj.⟩: *der [gegenwärtigen, jeweiligen] Zeit* (4) *gemäß, entsprechend; der Komfort; e Anschauungen;* -es *(aktuelles)* Thema; ~genosse, der: **1.** *mit jmdm. in der gleichen Zeit* (4) *lebender Mensch (von entsprechender Bedeutung):* ein Z. Goethes; die beiden Dichter sind -n. **2.** [Mit]mensch: *ein sturer, unangenehmer Z.;* Der Richter, der sich der Verurteilung durch allzu viele -n aussetzte (Spiegel 5, 1966, 41); ~genossin, die: w. Form zu ↑genosse; ~genössisch ⟨Adj.; o. Steig.; nicht adv.⟩: *zu den Zeitgenossen gehörend, ihnen eigentümlich, von [einem von] ihnen stammend:* -e Quellen, Berichte; (oft auf die Gegenwart bezogen:) -e Malerei, Musik; ~gerecht ⟨Adj.⟩: **1.** *den Anforderungen u. Erwartungen der heutigen Zeit angemessen, entsprechend:* -es Wohnen. **2.** ⟨o. Steig.⟩ (österr., schweiz.) svw. ↑rechtzeitig; ~geschäft, das (Börsenw.): svw. ↑Termingeschäft; ~geschehen, das ⟨o. Pl.⟩: *aktuelles Geschehen der [gegenwärtigen] Zeit* (4): über das Z. berichten; ~geschichte, die ⟨o. Pl.⟩: **1.** *geschichtliche Gegenwart u. jüngste Vergangenheit:* Persönlichkeiten der Z. **2.** *Geschichte* (1 b) *der gegenwärtigen u. jüngstvergangenen Zeit* (4), dazu: ~geschichtlich ⟨Adj.; o. Steig.; nicht präd.⟩; ~geschmack, der ⟨o. Pl.⟩: *Geschmack* (3 b, 4) *der Zeit* (4), *für eine bestimmte geschichtliche Zeit charakteristischer Geschmack:* etw. entspricht dem Z.; ~gewinn, der ⟨o. Pl.⟩: *Gewinn an verfügbarer Zeit; Zeitersparnis:* ein Z. von vielen Stunden; ~gleich ⟨Adj.; o. Steig.⟩: **1.** *zum gleichen Zeitpunkt [geschehend], gleichzeitig:* -e *(synchrone)* Vorgänge. **2.** (Sport) *mit gleicher Zeit* (3 c): zwei -e Läufer; in Z. kommen; ~glocke, die (schweiz.): *Turmuhr;* ~gründe ⟨Pl.⟩ meist in der Verbindung aus -n *(aus Zeitmangel);* ~her [–'–] ⟨Adv.⟩ (veraltet, noch mundartl.): svw. ↑seither, dazu: ~herig [-'he:rɪç] ⟨Adj.; o. Steig.; nur attr.⟩ (veraltet, noch mundartl.): svw. ↑seitherig; ~hinausstellung, die (Sport): *Hinaus-*

stellung *für eine bestimmte Zeit;* ~**horizont,** der *(bildungsspr.): zeitliche Grenze, bis zu der man vorausschaut,* -**plant;** ~**intervall,** das *(bildungsspr.);* ~**karte,** die *(Verkehrsw.): Fahrkarte für beliebig viele Fahrten während eines bestimmten Zeitabschnitts* (z. B. Wochen-, Monats-, Netzkarte), dazu: ~**karteninhaber,** der *(Amtsdt.): Besitzer einer Zeitkarte;* ~**kino,** das *(DDR): Kino, das Kurzfilme u. Filme zum Zeitgeschehen zeigt;* vgl. Aktualitätenkino; ~**kolorit,** das *(bildungsspr.): das einer Zeit eigentümliche Kolorit* (3); ~**kontrolle,** die *(Wirtsch.): Kontrolle der für eine bestimmte Arbeit benötigten Zeiten;* ~**krankheit,** die: *zeitbedingte Störung der menschlichen, gesellschaftlichen Verhältnisse u. Verhaltensweisen;* ~**kritik,** die ⟨Pl. ungebr.⟩: *Kritik an den Verhältnissen, Erscheinungen u. Ereignissen der Zeit, in der man lebt,* dazu: ~**kritisch** ⟨Adj.⟩: *Zeitkritik enthaltend, äußernd, zum Ausdruck bringend:* eine -r Film; ~**lang** in der Verbindung **eine Z.** *(einige Zeit lang, eine Weile):* eine Z. schweigen, krank sein; ~**lauf,** der; -[e]s, -läuf[t]e: **1.** ⟨Pl.⟩ (geh.) *[die gegenwärtige, damalige, jeweilige Zeit u.] der zeitbedingte Lauf der Ereignisse:* in diesen, in den damaligen unsicheren Zeitläuf[t]en. **2.** ⟨o. Pl.⟩ (selten) *[Ab]lauf der Zeit;* ~**lebens** ['le:bns] ⟨Adv.⟩: *zeit meines, deines usw. Lebens:* z. schwer gearbeitet haben; sich z. an etw. erinnern werden; ~**limit,** das (Rad-, Reitsport, Segeln usw.): *(für das Erreichen des Ziels) festgelegte Höchstzeit, bei deren Überschreitung keine Wertung mehr stattfindet;* ~**lohn,** der (Wirtsch.): *nur für die Arbeitszeit gezahlter Lohn (im Unterschied zum Akkordlohn, Stücklohn usw.);* ~**los** ⟨Adj.; Steig. selten: -er, -este⟩: **1.** *(in Stil, Form, Gehalt o. ä.) nicht zeitgebunden:* eine -e Kunst, Dichtung; von -er Bedeutung sein; -e *(zeitlosen Stil zeigende, nicht der Mode unterworfene)* Mäntel, Formen. **2.** (selten) *unabhängig von der Zeit u. ihrem Ablauf:* ein Sagenschiff, ewig unterwegs, dem Fahrt und Untergang z. anhaften (Seghers, Transit 289); ~**lose,** die: ↑Zeitlose; ~**losigkeit,** die; -: *das Zeitlossein;* ~**lupe,** die ⟨o. Pl.⟩ (Film): *Verfahren, bei dem die auf einem Film aufgenommenen Bilder in stark verlangsamtem Tempo ablaufen;* Zeitdehner (Ggs.: Zeitraffer), dazu: ~**lupenaufnahme,** die (Film), ~**lupentempo,** das ⟨o. Pl.⟩: *sehr langsames, stark verzögertes Tempo:* sich im Z. bewegen; (ugs. spött.:) im Z. arbeiten; ~**mangel,** der ⟨o. Pl.⟩: *Mangel an verfügbarer Zeit:* aus Z.; wegen -[s]; ~**maß,** das: **1.** *Tempo, das den zeitlichen Aufeinanderfolge von Bewegungen, Vorgängen, Klängen usw. zukommt bzw. gegeben wird.* **2.** (selten) *Maß für die Zeit[dauer];* ~**messer,** der: *Gerät zum Messen u. Anzeigen der Uhrzeit* (z. B. Uhr, Chronometer); ~**messung,** die: vgl. Chronometrie; ~**nah[e]** ⟨Adj.; o. Sup.⟩: *gegenwartsnah [u. zeitkritisch]:* ein zeitnahes Bühnenstück; ~**nähe,** die, ~**nahme,** die (Sport): *Messung, Ermittlung der Zeiten* (3 c): automatische, elektrische Z.; ~**nehmer,** der: **1.** (Sport) *jmd. (bes. Offizieller), der die Zeit nimmt, stoppt.* **2.** (Wirtsch.) *jmd., der die Zeitaufnahme* (2) *vornimmt* (Berufsbez.), zu 1: ~**nehmertreppe,** die (bes. Leichtathletik): *eine Art Treppe, von der aus die Zeitnehmer aus unterschiedlicher Höhe freien Blick auf die Ziellinie haben;* ~**not,** die ⟨o. Pl.⟩: *Bedrängtsein, Notlage durch Zeitmangel:* in Z. geraten; ~**personal,** das: vgl. ~arbeit; ~**plan,** der: *Plan für den zeitlichen Ablauf:* einen Z. aufstellen; ~**problem,** das: vgl. ~frage (2); ~**punkt,** der: *kurze Zeitspanne (in bezug auf ihre Stelle im Zeitablauf); Augenblick, Moment:* ein günstiger Z.; der Z. seines Todes; der Z., zu dem/in dem/wo/(veraltend) da...; Jetzt nämlich ist der Z. gekommen, wo man die beiden Taktiken gemeinsam anwenden sollte (Dönhoff, Ära 207); den richtigen Z. [für etw.] abwarten, verpassen; etw. im geeigneten Z. tun; zum jetzigen Z., zu diesem Z. war er schon abgereist; ~**raffer,** der ⟨o. Pl.⟩ (Film): *Verfahren, bei dem die auf einem Film aufgenommenen Bilder in stark beschleunigtem Tempo ablaufen* (Ggs.: Zeitlupe); ~**raubend** ⟨Adj.; nicht adv.⟩: *übermäßig viel Zeit in Anspruch nehmend:* eine -e Arbeit; ~**raum,** der: *mehr od. weniger ausgedehnter, vom Wechsel der Ereignisse u. Eindrücke, vom Verlauf der Geschehnisse erfüllter Teil der Zeit:* etw. umfaßt, umspannt einen Z. von mehreren Tagen; über einen längeren Z. abwesend sein; ~**rechnung,** die: **1.** *für Datumsangaben maßgebende Zählung der Jahre u. Jahrhunderte von einem bestimmten [geschichtlichen] Zeitpunkt an; Chronologie* (2): in der ersten Jahrhundert unserer/nach/der christlichen Z. *(nach Christi Geburt);* das Jahr 328 vor unserer Z. ⟨Abk.: v. u. Z.⟩; im 1. Jahrhundert nach unserer Z.

⟨Abk.: n. u. Z.⟩. **2.** *Berechnung der Zeit, des Zeitablaufs, der Tages-, Uhrzeit [orientiert an astronomischen Gegebenheiten];* ~**rente,** die (Amtsspr.): *Rente auf Zeit, wenn Aussicht besteht, daß eine Z.* aufgehoben wird. Erwerbsunfähigkeit in absehbarer Zeit behoben ist; ~**roman,** der: *die Zeitverhältnisse in den Mittelpunkt stellender Roman;* ~**schnell** ⟨Adj.; meist im Komp. od. Sup.⟩ (Sport): *der Zeit* (3 c) *nach (nicht nur im Verhältnis zu den anderen Läufern, Fahrern usw.) schnell:* der -ste Läufer qualifiziert sich für den Zwischenlauf; ~**schrift,** die: **1.** *meist regelmäßig (wöchentlich bis mehrmals jährlich) erscheinende, geheftete, broschierte o. ä. Druckschrift mit verschiedenen Beiträgen, Artikeln usw. [über ein bestimmtes Stoffgebiet]:* eine medizinische Z.; eine Z. für Mode. **2.** *Redaktion bzw. Unternehmung, die eine Zeitschrift* (1) *zusammenstellt, gestaltet, herstellt, herausbringt:* Zwei Jahre später druckte eine andere Z. diesen Vortrag (Hofstätter, Gruppendynamik 169), zu 1: ~**schriftenaufsatz,** der, ~**schriftenlesesaal,** der, ~**schriftenverleger,** der, ~**schriftenwerber,** der: *jmd., der für eine od. mehrere Zeitschriften Abonnenten wirbt;* ~**schuß,** der (Segeln): **1.** *Startschuß.* **2.** *Schuß, der bei Regatten die genaue Zeit signalisiert;* ~**sinn,** der ⟨o. Pl.⟩: vgl. ~gefühl; ~**soldat,** der: *Soldat (bes. bei der Bundeswehr), der sich freiwillig verpflichtet hat, für eine bestimmte Zeit Wehrdienst zu leisten;* Kurzwort: Z-Soldat; ~**spanne,** die: *Spanne Zeit, (kürzerer) Zeitabschnitt:* in dieser Z., in einer Z. von 12 Tagen kann sich einiges ändern; ~**sparend** ⟨Adj.; nicht adv.⟩: *Zeitersparnis bewirkend;* ~**springen,** das (Pferdesport): *Springprüfung, bei der ein Fehler in Zeit umgerechnet wird u. die kürzeste Gesamtzeit den Sieg bringt;* ~**stil,** der: vgl. ~geschmack; ~**strafe,** die (Sport): *Strafe in Form einer Zeithinausstellung;* ~**strömung,** die: *(geistige, politische usw.) Strömung der gegenwärtigen od. einer vergangenen Zeit;* ~**stück,** das: vgl. ~roman; ~**studien** ⟨Pl.⟩ (Wirtsch.): *[auf Grund von Arbeitsstudien durchgeführte] Ermittlung der für bestimmte Arbeiten benötigten Zeiten;* ~**stunde,** die: *Stunde* (1) *(im Unterschied zur Stunde 3, Unterrichtsstunde usw.);* ~**tafel,** die: *Tafel, Übersicht mit zeitlich geordneten wichtigen Daten eines Zeitraums;* ~**takt,** der (Fernspr.): *festgelegte Dauer der Zeiteinheit, in der man für eine Gebühreneinheit telefonieren kann;* ~**überschreitung,** die (Sport): *wegen Z.* disqualifiziert werden; ~**umstände** ⟨Pl.⟩: *Umstände der [gegenwärtigen, damaligen, jeweiligen] Zeit, zeitbedingte Umstände:* etw. erklärt sich aus den [damaligen] -n; ~**unterschied,** der: *Unterschied in der Zeit* (2 c, 3 c); ~**vergeudung,** die ⟨o. Pl.⟩ (emotional): svw. ↑~verschwendung; ~**verhältnisse** ⟨Pl.⟩: vgl. ~umstände; ~**verlauf,** der ⟨o. Pl.⟩; ~**verlust,** der ⟨o. Pl.⟩: *Verlust an verfügbarer Zeit:* den Z. aufholen; ~**versäumnis,** die ⟨o. Pl.⟩ (geh., veraltend): svw. ↑~verlust; ~**verschwendung,** die (emotional): *schlechte Ausnutzung von verfügbarer Zeit:* es wäre Z., auch das noch zu versuchen; ~**versetzt** ⟨Adj.; o. Steig.; nicht adv.⟩: *zeitlich jeweils um eine bestimmte Spanne versetzt, verschoben, verzögert:* eine -e Übertragung; etw. z. senden; ~**vertreib** [-fɛ̯trai̯p], der; -[e]s, -e ⟨Pl. selten⟩: *Tätigkeit, mit der man sich die Zeit vertreibt:* Lesen ist mein liebster Z./ist mir der liebste Z.; einen [nur] zum Z. tun; ~**verzug,** der ⟨o. Pl.⟩; ~**verlust:** das Getreide auf Z. bergen; ~**vorsprung,** der: *zeitlicher Vorsprung;* ~**waage,** die (Technik): *elektronischer Chronograph;* ~**weilig** [-vai̯lɪç] ⟨Adj.; o. Steig.; nicht präd.⟩: **1.** *auf eine kürzere Zeit beschränkt, zeitlich begrenzt, vorübergehend; momentan:* -e Schwierigkeiten; eine -e *(vorläufige)* Maßnahme; wegen des Hochwassers mußte die Straße z. gesperrt werden. **2.** *hin u. wieder für eine kürzere Zeit; gelegentlich:* er ist z. nicht erreichnungsfähig; ~**weise** ⟨Adv.⟩: **1.** *von Zeit zu Zeit, hin u. wieder: [nur]* z. anwesend sein; ⟨auch attr.:⟩ ein -s Abflauen. **2.** *zeitweilig, vorübergehend:* z. schien es so, als sei alles wieder in Ordnung; ~**wende,** die: **1.** *Anfang der christlichen Zeitrechnung:* vor, nach der Z. ⟨Abk.: v. d. Z., n. d. Z.⟩. **2.** svw. ↑Zeitenwende; ~**wert,** der: **1.** *Wert, den im Gegensatz zur fraglichen, zur jeweiligen Zeit gerade hat* (Ggs.: Neuwert 1): die Versicherung ersetzt nur den Z. der gestohlenen Sachen. **2.** (Musik) *relative Dauer des durch eine Note dargestellten Tones; die relative Zeitdauer betreffender Notenwert,* zu 1: ~**wertversicherung,** die (Sach-versicherung, bei der im Schadensfall der Zeitwert des versicherten Gegenstandes maßgebend ist; ~**wort,** das ⟨Pl. -wörter⟩ (Sprachw.): svw. ↑Verb, dazu: ~**wörtlich** ⟨Adj.; o. Steig.; nicht präd.⟩ (Sprachw. selten): svw. ↑verbal (2);

~**zeichen,** das (Rundf., Funkw.): *[Ton, Tonfolge als] Signal, das die genaue Zeit anzeigt;* ~**zone,** die: *Zone der Erde, in der die gleiche Uhrzeit (Zonenzeit) gilt;* ~**zünder,** der: *Zünder, der eine Bombe, eine Sprengladung nach bzw. zu einer bestimmten Zeit zur Detonation bringt* (Ggs.: Aufschlagzünder): eine Bombe mit Z., dazu: ~**zünderbombe,** die, ~**zündung,** die. **zeiten** ['t͡sajtn̩] ⟨sw. V.; hat⟩ (schweiz. Sport): *[mit der Uhr] stoppen* (3).
zeiten-, Zeiten- (vgl. auch: zeit-, Zeit-): ~**folge,** die (Sprachw.): *geregeltes Verhältnis der Zeiten (Tempora) von Haupt- u. Gliedsatz in einem zusammengesetzten Satz; Consecutio temporum;* ~**wende,** die: *Wende der Zeit[en]* (4), *Zeitpunkt des Endes einer Zeit (Epoche, Ära) u. des Beginns einer neuen Zeit; Zeitwende* (2); ~**weise** ⟨Adv.⟩: schweiz. neben ↑zeitweise.
zeitig ['t͡sajtɪç] ⟨Adj.⟩ [mhd. zītig = zur rechten Zeit geschehend; reif, ahd. zītec = zur rechten Zeit geschehend]: **1.** *zu einem verhältnismäßig frühen Zeitpunkt; früh[zeitig]:* ein -er Winter; am -en Nachmittag; z. aufstehen; du hättest -er kommen müssen. **2.** ⟨nicht adv.⟩ (veraltet, noch landsch.) *reif* (1): das Getreide ist z.; **zeitigen** ['t͡sajtɪgn̩] ⟨sw. V.; hat⟩ [mhd. zītigen = reifen]: **1.** (geh.) *(Ergebnisse, Folgen) hervorbringen, nach sich ziehen:* etw. zeitigt [reiche] Früchte, [schöne] Erfolge, [keine] Ergebnisse, [nur] Mißerfolge. **2.** (österr.) *reif* (1) *werden;* **zeitlich** ['t͡sajtlɪç] ⟨Adj.⟩ [mhd. zītlich, ahd. zītlīh]: **1.** ⟨o. Steig.; nicht präd.⟩ *die Zeit* (1–4) *betreffend:* der -e Ablauf, die -e Reihenfolge von etw.; -e Abstimmung; in großem, kurzem -em Abstand; die Erlaubnis ist z. begrenzt. **2.** ⟨o. Steig.⟩ (Rel.) *vergänglich, irdisch:* -e und ewige Werte; ***das Zeitliche segnen** (veraltet verhüll., noch ugs. scherzh.; *sterben*): Ü meine Tasche hat das Zeitliche gesegnet; nach der alten Sitte, daß ein Sterbender für alles, was er zurückläßt [= das Zeitliche], Gottes Segen erbittet. **3.** österr. ugs. für ↑zeitig (1), dazu: **Zeitlichkeit,** die, -: **1.** (Philos.) *zeitliches [Da]sein, [Da]sein in der Zeit.* **2.** (Rel., sonst veraltet, geh.) *die zeitliche* (2), *irdische Welt:* die Z. verlassen; **Zeitlose** ['t͡sajtlo:zə], die, -, -n [↑Herbstzeitlose]: **1.** (Bot.) *Liliengewächs einer Gattung, zu der bes. die Herbstzeitlose gehört.* **2.** (veraltet) svw. ↑Herbstzeitlose.
Zeitung ['t͡sajtʊŋ], die; -, -en [mhd. (westmd.) zidunge = Nachricht, Botschaft < mniederd., mniederl. tīdinge, zu: tīden = vor sich gehen, zu tīde, ↑Tide]: **1. a)** *täglich bzw. regelmäßig in kurzen Zeitabständen erscheinende (nicht gebundene, meist nicht geheftete) Druckschrift mit Nachrichten, Berichten u. vielfältigem anderem aktuellem Inhalt:* eine kommunistische Z.; diese Z. hat ihr Erscheinen eingestellt; eine Z. herausgeben, verlegen, drucken; die Z. lesen; eine Z. abonnieren, abbestellen; verschiedene -en halten, beziehen; -en austragen; die Z. (ugs.; *das Bezugsgeld für die Zeitung*) kassieren; etw. aus der Z. erfahren; (ugs.:) das habe ich aus der Z.; etw. durch die Z. *(durch eine Anzeige in der Zeitung)* suchen; in der Z. steht, daß ...; eine Anzeige, einen Artikel in die Z. setzen *(in der Zeitung erscheinen lassen);* **b)** *Redaktion bzw. Unternehmung, die eine Zeitung* (1 a) *gestaltet, herstellt:* Mitarbeiter einer Z. sein; bei einer Z. arbeiten; (ugs.:) er ist, kommt von der Z. **2.** (veraltet) *Nachricht von einem Ereignis:* [eine] gute, schlechte Z. bringen; Aber die Zeit ist unruhig. Aus Paris kommen böse -en (Trenker, Helden 25).
Zeitungs-: ~**ablage,** die; ~**abonnement,** das; ~**agentur,** die; ~**annonce,** die; ~**anzeige,** die; ~**artikel,** der; ~**ausschnitt,** der, dazu: ~**ausschnittbüro,** das: svw. ↑Ausschnittbüro; ~**austräger,** der; ~**austrägerin,** die; ~**bericht,** der; ~**bude,** die: vgl. ~kiosk; ~**deutsch,** das; ~**stil;** ~**ente,** die (ugs.): vgl. Ente (2); ~**frau,** die (ugs.). **1.** svw. ~austrägerin. **2.** svw. ↑~händlerin; ~**fritze,** der, [↑-fritze] (salopp abwertend): svw. ↑~journalist; ~**halter,** der: *einfaches stabförmiges Gerät mit Griff, in das man den linken Rand einer Zeitung spannt, damit sie (immer wieder) bequem gelesen werden kann;* ~**händler,** der; ~**händlerin,** die; ~**inserat,** das; ~**journalist,** der: *Journalist;* ~**junge,** der: **1.** *Junge, der Zeitungen auf der Straße verkauft.* **2.** *Junge, der Zeitungen austrägt;* ~**kiosk,** der: *Kiosk, an dem Zeitungen verkauft werden;* ~**korrespondent,** der: *Korrespondent* (1); ~**kunde,** die ⟨o. Pl.⟩ (veraltend): svw. ~wissenschaft; ~**leser,** der; ~**mann,** der ⟨Pl. ...männer u. ...leute⟩ (ugs.): **1.** ⟨Pl. meist ...leute⟩ svw. ↑~journalist. **2.** svw. ↑~austräger. **3.** svw. ↑~händler, ~verkäufer; ~**meldung,** die; ~**notiz,** die: vgl. No-

tiz (2); ~**nummer,** die: vgl. Nummer (1 b); ~**papier,** das: **1.** *Papier von Zeitungen:* etw. in Z. einwickeln. **2.** *Papier, auf dem Zeitungen gedruckt werden;* ~**redakteur,** der; ~**redaktion,** die; ~**roman,** der: *in einer Zeitung abgedruckter Fortsetzungsroman;* ~**seite,** die; ~**spalte,** die; ~**spanner,** der: vgl. ~halter; ~**stand,** der: *Verkaufsstand für Zeitungen;* ~**ständer,** der: *Ständer* (1) *zum Aufbewahren von Zeitungen;* ~**stil,** der: *Stil der Zeitungsjournalisten, journalistischer Stil;* ~**träger,** der: svw. ↑~austräger; ~**verkäufer,** der; ~**verkäuferin,** die; ~**verlag,** der; ~**verleger,** der; ~**verschleißer,** der (österr.): svw. ↑~händler; ~**verträger,** der (schweiz.): svw. ↑~austräger; ~**werbung,** die ⟨o. Pl.⟩; ~**wesen,** das ⟨o. Pl.⟩: *alles, was mit der Tätigkeit der Zeitungsjournalisten, mit der Herstellung u. Verbreitung von Zeitungen zusammenhängt; Pressewesen;* ~**wissenschaft,** die: *Wissenschaft vom Zeitungs- u. Nachrichtenwesen:* er hatte auch einige Semester -en studiert.
Zelebrant [t͡sele'brant], der; -en, -en [lat. celebrāns (Gen.: celebrantis), 1. Part. von: celebrāre, ↑zelebrieren] (kath. Kirche): *Priester, der die* ¹*Messe* (1) *zelebriert;* **Zelebration** [t͡selebra't͡sjo:n], die; -, -en [lat. celebrātio = Feier] (kath. Kirche): *das Zelebrieren der* ¹*Messe* (1), *Feier des Meßopfers;* **Zelebret** [t͡se:lebrɛt], das; -s, -s ⟨Pl. selten⟩ [lat. celebret = er möge zelebrieren] (kath. Kirche): *einem Priester ausgestellte Erlaubnis, in fremden Kirchen zu zelebrieren;* **zelebrieren** [t͡sele'bri:rən] ⟨sw. V.; hat⟩ [lat. celebrāre = festlich begehen, feiern; zu: celeber = berühmt, gefeiert]: **1.** (kath. Kirche) *(die* ¹*Messe) lesen, (das Meßopfer) feiern.* **2.** (bildungsspr., oft spött.) *(bewußt) feierlich, weihevoll tun, ausführen:* eine Ansprache, das Mittagessen z.; Romy Schneider zelebriert die Titelrolle (MM 22. 5. 71, 57). **3.** (bildungsspr. selten) *feiern* (1 c), *feierlich ehren;* ⟨Abl.:⟩ **Zelebrierung,** die; -, -en ⟨Pl. selten⟩; **Zelebrität** [t͡selebri'tɛ:t], die; -, -en [lat. celebritās] (bildungsspr.): **1.** *Berühmtheit, berühmte Person.* **2.** (veraltet) *Feierlichkeit, Festlichkeit.*
Zelge ['t͡sɛlgə], die; -, -n [mhd. zelge, eigtl. = bearbeitetes (Land)] (südd.): *Stück Ackerland; [bestelltes] Feld.*
zell-, Zell- (vgl. auch: zellen-, Zellen-): ~**atmung,** die (Biol.): *biochemische Verwertung des (bei der Atmung) aufgenommenen Sauerstoffs durch die Körperzellen;* ~**bau,** der ⟨o. Pl.⟩ (Biol.): *Bau, Struktur einer Zelle* (5); ~**bildung,** die (Biol.): *Bildung, das Sichbilden von Zellen* (5); ~**diagnostik,** die: svw. ↑Zytodiagnostik; ~**fett,** das: svw. ↑Organfett; ~**forschung,** die: svw. ↑Zytologie; ~**gewebe,** das (Biol.): *Gewebe aus gleichartigen Zellen* (5), dazu: ~**gewebsentzündung,** die (Med.): svw. ↑Bindegewebsentzündung; vgl. Phlegmone; ~**gift,** das (Biol., Med.): *chemischer Stoff, der schädigend auf die physiologischen Vorgänge in der Zelle* (5) *einwirkt bzw. die Zelle abtötet; Zytotoxin;* ~**glas,** das ⟨o. Pl.⟩ (Fachspr.): *(aus Zellulose hergestellte) sehr dünne, glasklare od. gefärbte Folie* (z. B. Cellophan); ~**gummi,** der (seltener): svw. ↑Schaumgummi; ~**haut,** die ⟨o. Pl.⟩ (seltener): svw. ↑~glas; ~**horn,** das ⟨o. Pl.⟩ (seltener): svw. ↑Zelluloid; ~**kern,** der (Biol.): *im Zellplasma eingebettetes [kugeliges] Gebilde, das die Chromosomen enthält; Nukleus* (1); *Zytoblast;* ~**kolonie,** die (Biol.): *Zönobium* (2); ~**körper,** der (Biol.); ~**lehre,** die (nicht getrennt: Zellehre; die (seltener): *Zellenlehre, Zytologie;* ~**membran,** die (Biol.): *Membran, die das Zellplasma nach außen begrenzt;* ~**mund,** der: svw. ↑Zytostom[a]; ~**organell[e],** die: svw. ↑Organell, Organelle; ~**plasma,** die (Biol.): *Zytoplasma;* ~**stoff,** der ⟨Pl. -e in der Bed. „Sorten, Arten"⟩: **1.** *(aus Holz u. a. durch chemischen Aufschluß gewonnenes, feinfaseriges) weitgehend aus Zellulose bestehendes Produkt, das zur Herstellung von Papier u. Kunstfasern dient.* **2.** *(aus Zellstoff* (1) *hergestellter, sehr saugfähiger Stoff, der bes. in der Medizin u. Hygiene verwendet wird, dazu:* ~**stoffabrik,** die; ~**stofftuch,** das ⟨Pl. -tücher⟩; ~**stoffwechsel,** der: *Stoffwechsel einer Zelle* (5); ~**substanz,** die (Biol.): vgl. ~plasma; ~**teilung,** die (Biol.): *Teilung einer lebenden Zelle* (5) *in zwei neue selbständige Zellen bei der Zellvermehrung;* ~**vermehrung,** die (Biol.); ~**verschmelzung,** die (Biol.); ~**wachstum,** das (Biol.); ~**wand,** die (Biol.): *Wand der pflanzlichen Zelle* (5), *die die Zellmembran in Form einer starren Hülle umgibt;* ~**wolle,** die: *Spinnfaser[n] (Kunstfaser[n]) aus Zellulose* (bzw. Viskose) *hergestellte wolle- od. baumwollähnlicher Spinnstoff;* ~**wucherung,** die (Biol.): *wuchernde Zellvermehrung.*
Zella: ↑Cella; **Zelle** ['t͡sɛlə], die; -, -n [1: mhd. zelle, ahd.

in Ortsn. < kirchenlat. cella < lat. cella, ↑Keller]: **1.** *kleiner, nur sehr einfach ausgestatteter Raum innerhalb eines Gebäudes, der für Personen bestimmt ist, die darin abgeschieden od. abgetrennt von anderen leben* (z. B. Mönche, Strafgefangene). **2. a)** kurz für ↑Telefonzelle; **b)** kurz für ↑Badezelle. **3.** *abgetrennte Höhlung (unter vielen), durch Abteilung, Abtrennung entstandener Hohlraum:* die -n einer Honigwabe; die -n (Schiffbau; *Tanks*) des Doppelbodens. **4.** (Elektrot.) *einzelnes Element einer Batterie od. eines Akkumulators.* **5.** *kleinste lebende Einheit in einem pflanzlichen od. tierischen Lebewesen:* lebende, tote -n; die -n teilen sich, vermehren sich, sterben ab; *die [kleinen] grauen -n (ugs. scherzh.; *die Gehirnzellen, das Gehirn, Denkvermögen;* nach der grauen Substanz der Großhirnrinde): seine grauen -n anstrengen. **6.** *geschlossene kleine Gruppe durch gleiche (insbes. politische) Ziele verbundener [gemeinschaftlich agierender] Personen; kleinste Einheit bestimmter Organisationen bzw. Vereinigungen:* eine Z. bilden, gründen.

zellen-, Zellen- (vgl. auch: zell-, Zell-): ~**bildung,** die: **1.** (Biol.) svw. ↑Zellbildung. **2.** (bes. Politik) *Bildung von Zellen* (6); ~**förmig** ⟨Adj.; nicht präd.⟩; ~**gefangene,** der; ~**genosse,** der: *jmd., der mit anderen gemeinsam in einer Zelle* (1) *untergebracht ist;* ~**gewebe,** das (selten): svw. ↑Zellgewebe; ~**gewölbe,** das (Archit.): *spätgotische Gewölbeform mit vielen tiefeingeschnittenen Abteilungen (Zellen), die durch Grate gegeneinander abgegrenzt sind;* ~**insasse,** der; ~**koller,** der; ~**lehre,** die: svw. ↑Zytologie; ~**leiter,** der (ns.): *Leiter einer Zelle* (6); ~**schmelz,** der: svw. ↑Cloisonné; ~**tür,** die.

Zeller [ˈtsɛlɐ], der; -s [gek. aus landsch. Zellerie] (österr. ugs.): *Sellerie.*

zellig [ˈtsɛlɪç] ⟨Adj.⟩ [zu ↑Zelle] (Biol.): *aus Zellen [bestehend]; -zellig* [-tsɛlɪç] in Zusb., z. B. mehrzellig *(aus mehreren Zellen [bestehend]);* **Zellobiose** [tsɛloˈbjoːzə], die; [zu lat. bi- = zwei]: *aus zwei Molekülen Glucose aufgebautes Disaccharid, das beim Abbau von Zellulose entstehen kann u. eine gut kristallisierende, farb- u. geschmacklose Substanz bildet;* **Zelloidinpapier** [...ɔiˈdiːn-], das; -s [zu Zellulose u. griech. -oeidés = ähnlich] (Fot.): *mit Kollodium beschichtetes spezielles Fotopapier;* **Zellophan** [...ˈfaːn], das; -s: häufig für ↑Cellophan.

Zellophan-: ~**beutel,** der; ~**folie,** die; ~**hülle,** die; ~**packung,** die; ~**papier,** das.

zellular [tsɛluˈlaːɐ̯], **zellulär** [...ˈlɛːɐ̯] ⟨Adj.⟩ [zu lat. cellula, ↑Zellulose] (Biol.): **1.** *aus Zellen* (5) *gebildet.* **2.** *zu den Zellen* (5) *gehörend, den Zellen eigentümlich, die Zelle[n] betreffend;* ⟨Zus.:⟩ **Zellularpathologie,** die ⟨o. Pl.⟩ (Med.): *Lehre, nach der krankhafte Veränderungen ihre Ursache in den physikalisch-chemischen Veränderungen der Zelle* (5) *haben;* **Zellulartherapie,** die ⟨o. Pl.⟩ (Med.): *Injektion körperfremder (tierischer) Zellen* (5) *zum Zwecke der Regeneration von Organen u. Geweben;* **Zellulase** [...ˈlaːzə], die; -, -n (Chemie): *bei Pflanzen u. Tieren (außer Wirbeltieren) vorkommendes, Zellulose spaltendes Enzym;* **Zellulitis** [...ˈliːtɪs], die; -, ...itiden [...liˈtiːdn] (Med.): *durch Orangenhaut* (2) *gekennzeichnete krankhafte Veränderung des Bindegewebes der Unterhaut, bes. an den Oberschenkeln bei Frauen;* **Zelluloid,** (chem. fachspr.:) Celluloid [...ˈlɔyt, seltener auch: ...loˈiːt], das; -[e]s [engl.-amerik. celluloid, zu: cellulose = Zellulose u. griech. -oeidés = ähnlich]: **1.** *durchsichtiger, elastischer Kunststoff aus Nitrozellulose [u. Kampfer]:* ein Kamm aus Z. **2.** (Jargon) *Filmstreifen, -material.*

Zelluloid- (veraltend, noch scherzh.): ~**held,** der: *Filmheld;* ~**schönheit,** die: *Filmschönheit;* ~**streifen,** der: *Filmstreifen.*

Zellulose, (chem. fachspr.:) Cellulose [tsɛluˈloːzə], die; -, (Arten:) -n [zu lat. cellula, Vkl. zu: cella, ↑Zelle]: *vor allem von Pflanzen gebildeter Stoff, der Hauptbestandteil der pflanzlichen Zellwände ist (ein Polysaccharid).*

Zelot [tseˈloːt], der; -en, -en [griech. zēlōtés = Nacheiferer, Bewunderer, zu: zēloūn = (nach)eifern]: **1.** (bildungsspr.) *Eiferer, [religiöser] Fanatiker.* **2.** *Angehöriger einer radikalen antirömischen altjüdischen Partei;* ⟨Abl.:⟩ **zelotisch** ⟨Adj.⟩ (bildungsspr.): **a)** *in der Art eines Zeloten;* **b)** *[die] Zeloten betreffend, sich auf sie beziehend;* **Zelotismus** [tselo-ˈtɪsmʊs], der; - (bildungsspr.): *[religiöser] Fanatismus.*

¹Zelt [tsɛlt], das; -[e]s, -e [mhd., ahd. zelt, eigtl. = (ausgebreitete) Decke, Hülle]: *etw., was relativ leicht aus Stangen, Stoffbahnen, Fellen o. ä. auf- u. wieder abgebaut werden* kann u. zum vorübergehenden Aufenthalt od. als behelfsmäßige Wohnung dient: ein Z. aufstellen, aufschlagen, [auf]bauen, abbauen, abbrechen; ein Zirkus errichtete sein Z. auf dem Festplatz; ein Z. schlafen, leben; der Regen prasselt aufs Z.; Ü das himmlische Z. (dichter.; *Himmelszelt);* *seine -e irgendwo aufschlagen (meist scherzh.; *sich irgendwo niederlassen);* seine -e abbrechen (meist scherzh.; *den Aufenthaltsort, den bisherigen Lebenskreis aufgeben).*

²Zelt [-], der; -[e]s [mhd. zelt, H. u.] (veraltet): *Paß[gang].*

Zelt- (¹Zelt): ~**bahn,** die: **1.** *Stoffbahn des Zeltes.* **2.** svw. ↑~plane; ~**blache,** die (schweiz.): svw. ↑~plane; ~**bau,** der ⟨o. Pl.⟩: jmdm. beim Z. helfen; ~**blatt,** das (österr.): svw. ↑~plane; ~**dach,** das (Archit.): **1.** *pyramiden-, zeltförmiges Dach.* **2.** *Dach mit einem Zelt ähnlicher tragender Konstruktion;* ~**eingang,** der; ~**lager,** das: *Lager[platz] mit Zelten;* ~**leinwand,** die: *sehr starke, segeltuchartig dichte, wasserabweisend imprägnierte Leinwand;* ~**mast,** der: *tragender Mast im Innern eines Zeltes;* ~**mission,** die: *evangelische Volksmission, die an wechselnden Orten in großen Zelten stattfindet;* ~**pflock,** der: svw. ↑Hering (3); ~**plane,** die: *Plane aus Zeltleinwand;* ~**platz,** der: *Platz zum Zelten;* ~**stadt,** die: *großes Zeltlager;* ~**stange,** die; ~**mast;** ~**stock,** der: vgl. ~mast; ~**stoff,** der: vgl. ~leinwand; ~**wand,** die.

zelten [ˈtsɛltn̩] ⟨sw. V.; hat⟩: *ein Zelt aufschlagen u. darin übernachten, wohnen:* an einem See; im Urlaub z.; geht Ihr dieses Jahr wieder z.?; **Zelten** [-], der; -s, - [mhd. zelte, ahd. zelto, eigtl. = flach Ausgebreitetes] (veraltend): **1.** (südd., österr.) *kleiner flacher Kuchen, bes. Lebkuchen.* **2.** (bes. westösterr.) *Früchtebrot;* **¹Zelter** [ˈtsɛltɐ], der; -s, -: selten für ↑Zeltler.

²Zelter [-], der; -s, - [mhd. zelter, ahd. zeltāri, zu ↑²Zelt] (früher): *auf Paßgang dressiertes Reitpferd [für Damen].* **Zeltler** [ˈtsɛltlɐ], der; -s, -: *jmd., der zeltet.*

¹Zement [tseˈmɛnt], der; -[e]s, (Sorten:) -e [spätmhd. cěment (unter Einfluß von frz. cément), mhd. zimente < afrz. ciment < spätlat. cīmentum < lat. caementum = Bruchstein, zu: caedere = (mit dem Meißel) schlagen]: *aus gebranntem u. sehr fein vermahlenem Kalk, Ton o. ä. hergestellter, insbes. als Bindemittel zur Herstellung von Beton u. Mörtel verwendeter Baustoff, der bei Zugabe von Wasser erhärtet:* schnellbindender Z.; Z. anrühren; seine Schritte hallten auf dem Z. (Zementboden;) ihr Gesicht wurde grau wie Z. **2.** (Zahnmed.) *zementähnliches Pulver zur Herstellung von Zahnfüllungen;* **²Zement** [-], das; -[e]s, -e: svw. ↑¹Zement (2).

zement-, Zement-: ~**bahn,** die (Sport): *zementierte Radrennbahn;* ~**boden,** der ⟨Adj.; o. Steig.; nicht adv.⟩; ~**fabrik,** die; ~**füllung,** die (Zahnmed.); ~**fußboden,** der; ~**grau** ⟨Adj.; o. Steig.; nicht adv.⟩; ~**mörtel,** der; ~**platz,** der (Sport): *zementierter [Tennis]platz;* ~**sack,** der; ~**silo,** der, auch: das; ~**werk,** das: *Werk, in dem Zement hergestellt wird.*

Zementation [tsementaˈtsjoːn], die; -, -en [zu „Zement“ in der fachspr. Bed. „pulverisierte Masse, die Erzen beim Verhüttungsprozeß beigegeben wird“]: **1.** (Chemie) *Ausfällung eines Metalls aus der Lösung seines Salzes durch Zusetzen eines unedleren Metalls.* **2.** (Metallbearb.) *das Zementieren* (3); **zementen** [tseˈmɛntn̩] ⟨Adj.; o. Steig.; nur attr.⟩: **1.** *aus* ¹Zement *[bestehend].* **2.** (dichter.) *zementgrau:* ein -er Himmel; **zementieren** [tsemɛnˈtiːrən] ⟨sw. V.; hat⟩: **1.** *mit Zementmörtel, Beton versehen u. dadurch einen festen Untergrund für etw. schaffen:* einen Weg, den Boden z. **2.** (bildungsspr.) *[etw., was als nicht günstig, gut o. ä. angesehen wird] unverrückbar u. endgültig machen: politische Verhältnisse z.;* die Spaltung Deutschlands darf nicht zementiert werden. **3.** (Metallbearb.) *(Stahl) durch Glühen unter Zusatz von Kohlenstoff härten; aufkohlen;* ⟨Abl.:⟩ **Zementierung,** die; -, -en; **Zementit** [tsemɛnˈtiːt, auch: ...tɪt], der; -s [zu ↑¹Zement, nach der Härte] (Chemie): *in bestimmter Weise kristallisiertes, sehr hartes u. sprödes Eisenkarbid.*

Zen [zɛn, auch: tsɛn], das; -[s] [jap. zen < chin. chan < sanskr. dhyāna = Meditation] (Rel.): *japanische Richtung des Buddhismus, die durch Meditation die Erfahrung der Einheit allen Seins u. damit tätige Lebenskraft u. größte Selbstbeherrschung zu erreichen sucht.*

Zenana [tseˈnaːna], die; -, -s [pers. zenana]: *(in Indien bei Moslems u. Hindus) Wohnräume der Frauen (in die Fremde nicht hineindürfen).*

Zenerdiode [ˈtseːnɐ-], die; -, -n [nach dem amerik. Physiker C. M. Zener, geb. 1905] (Elektrot.): *Diode, die in einer*

Richtung bei Überschreiten einer bestimmten Spannung einen sehr starken Anstieg des Stromes (3) zeigt.

Zenit [ˈtseˈniːt, auch: ...nɪt], der; -[e]s [ital. zenit(h) < arab. samt (ar-ra's) = Weg, Richtung (des Kopfes)]: **1.** *gedachter höchster Punkt des Himmelsgewölbes senkrecht über dem Standpunkt des Beobachters bzw. über einem bestimmten Bezugspunkt auf der Erde; Scheitel (2 b), Scheitelpunkt:* der Stern steht im Z., hat den Z. überschritten. **2.** (bildungsspr.) *[Zeit]punkt der höchsten Entfaltung, Wirkung; Höhepunkt:* er stand im Z. seines Ruhms, seiner Schaffenskraft; ⟨Abl.:⟩ **zenital** [tseniˈtaːl] ⟨Adj.; o. Steig.; meist attr.⟩: *den Zenit betreffend, auf den Zenit bezogen;* ⟨Zus.:⟩ **Zenitalregen,** der (Met.): *(in den Tropen) Regen zur Zeit des höchsten Standes der Sonne;* **Zenitdistanz,** die; - (Astron.): *(auf den Ort der Beobachtung bezogener) in Grad gemessener Abstand eines Sternes vom Zenit.*

Zenotaph: ↑Kenotaph.

zensieren [tsɛnˈziːrən] ⟨sw. V.; hat⟩ [lat. cēnsēre = begutachten, schätzen]: **1.** *mit einer Zensur* (1), *Note bewerten:* einen Aufsatz z.; seine Seminararbeit wurde mit der Note Zwei, mit „gut" zensiert; ⟨auch o. Akk.-Obj.:⟩ der Lehrer zensiert streng, milde. **2.** *einer Zensur* (2 a) *unterwerfen:* die Tageszeitungen werden in diesem Land scharf zensiert; ⟨Abl.:⟩ **Zensierung,** die; -, -en; **Zensor** [ˈtsɛnzɔr, auch: ...zoːɐ̯], der; -s, -en [tsɛnˈzoːrən; 2: lat. cēnsor]: **1.** *jmd., der von Staats, Amts wegen die Zensur ausübt:* dieser Satz ist dem Rotstift des -s zum Opfer gefallen. **2.** *hoher altrömischer Beamter, der u. a. die Aufgabe hatte, den Zensus* (3) *durchzuführen u. das staatsbürgerliche u. sittliche Verhalten der Bürger zu überwachen;* **zensorisch** [tsɛnˈzoːrɪʃ] ⟨Adj.; o. Steig.⟩ [lat. cēnsōrius]: *den Zensor* (1, 2) *betreffend; auf der Tätigkeit des Zensors* (1, 2) *beruhend;* **Zensur** [tsɛnˈzuːɐ̯], die; -, -en [lat. cēnsūra = Prüfung, Beurteilung]: **1.** *Leistungsnote* (bes. in Schule od. Hochschule); *Prädikat* (1): jmdm. [in einer Prüfung, für eine Klassenarbeit] eine gute Z. geben; eine schlechte Z. in Deutsch haben, bekommen; bald gibt es -en (Zeugnisnoten); Ü -en austeilen (abwertend; *in der Rolle einer Autorität Lob u. Tadel austeilen*). **2. a)** *von zuständiger, bes. staatlicher Stelle vorgenommener Kontrolle, Überprüfung von Briefen, Druckwerken, öffentlichen Meinungsäußerungen, Filmen usw. bes. auf politische, gesetzliche, sittliche od. religiöse Konformität, wobei Unerwünschtes gestrichen, unterdrückt bzw. unter Verbot gestellt wird:* in diesem Staat gibt es keine Z. der Presse; eine scharfe Z. ausüben; etw. unterliegt der Z.; **b)** *Stelle, Behörde, die die Zensur ausübt:* die Z. hat den Film verboten, freigegeben; alle Briefe gehen durch die Z.; ⟨Zus. zu 1:⟩ **Zensurdurchschnitt,** der (Hoch[schulw.); **Zensurenkonferenz,** die (Schulw.): *Konferenz des Lehrkörpers, bei der über die Zeugniszensuren entschieden wird;* **zensurieren** [tsɛnzuˈriːrən] ⟨sw. V.; hat⟩ (österr.): svw. ↑zensieren (2); **Zensus** [ˈtsɛnzʊs], der; -, - [lat. cēnsus]: **1.** (Fachspr.) *Volkszählung.* **2.** (hist.) *Abgabe, Pachtzins, Steuerleistung.* **3.** *(im alten Rom) Aufstellung der Liste der Bürger u. Vermögensschätzung durch die Zensoren* (2); ⟨Zus. zu 2:⟩ **Zensuswahlrecht,** das (früher): *an Besitz, Einkommen od. Steuerleistung gebundenes Wahlrecht [mit entsprechend abgestuftem Gewicht der Wählerstimme].*

Zent [tsɛnt], die; -, -en [mhd. zent, cent < mlat. centa < spätlat. centēna = Hundertschaft, zu lat. centēnus = hundertmalig, zu: centum = hundert]: **1.** *(in fränkischer Zeit) mit eigener Gerichtsbarkeit ausgestatteter territorialer Verband von Hufen [zur Besiedelung von Neuland].* **2.** *(im Hoch- u. Spätmittelalter) Unterbezirk einer Grafschaft (in Hessen, Franken u. Lothringen).*

zent-, Zent-: ~**frei** ⟨Adj.; o. Steig.⟩: *dem Zentgericht nicht unterworfen;* ~**gericht,** das: *Gericht der Zent* (1, 2); ~**graf,** der: *Vorsteher der Zent* (2) *u. Vorsitzender ihrer Gerichtsbarkeit.*

Zentaur [tsɛnˈtaʊ̯ɐ̯], (auch:) Kentaur [kɛn...], der; -en, -en [...ˈtaʊ̯rən; lat. Centaurus < griech. Kéntauros] (Myth.): *vierbeiniges Fabelwesen der griechischen Sage mit menschlichem Oberkörper u. Pferdeleib.*

Zentenar [tsɛnteˈnaːɐ̯], der; -s, -e [mhd. zentener, ahd. zentenāri < (m)lat.centenarius,↑Zentner]:**1.** (bildungsspr. selten) *Hundertjähriger.* **2.** *[gewählter] Vorsteher der Zent* (1) *u. Vorsitzender ihrer Gerichtsbarkeit;* ⟨Zus.:⟩ **Zentenarausgabe,** die (bildungsspr.): *Jubiläumsausgabe, die hundert Jahre nach dem Ersterscheinen eines Werkes herausgegeben worden ist;* **Zentenarfeier,** die (bildungsspr.): svw. ↑Zente-

narium; **Zentenarium** [...ˈnaːrjʊm], das; -s, ...ien [...jən; mlat. centenarium = Jahrhundert] (bildungsspr.): *Hundertjahrfeier.*

Zenterhalf [ˈtsɛntɐ-], der; -s, -s [engl. centrehalf, aus: centre (↑Center) u. half, ↑Half] (österr. veraltet): *Mittelläufer;* **zentern** [ˈtsɛntɐn] ⟨sw. V.; hat⟩ [engl. to centre] (österr. veraltet): *den Ball zur Mitte spielen;* **Zenterstürmer,** der; -s, - (österr. veraltet): *Mittelstürmer.*

zentesimal [tsɛntezimaˈl] ⟨Adj.; o. Steig.; nicht präd.⟩ [zu lat. centēsimus = der hundertste, geb. nach ↑dezimal] (Fachspr.): *auf die Grundzahl 100 bezogen;* ⟨Zus.:⟩ **Zentesimalpotenz,** die (Med.): *die im Verhältnis 1 : 100 fortschreitenden Stufen der Verdünnung bei homöopathischen Arzneien;* **Zentesimalwaage,** die: *Waage, bei der die zum Wiegen erforderlichen Gewichte nur ein Hundertstel des Gewichtes der zu wiegenden Sache haben.*

Zenti- [tsɛnti-; frz. centi- (in Zus.) = Hundertstel, zu lat. centum = hundert]: ~**folie,** die [eigtl. = die Hundertblättrige]: *Rose mit stark gefüllten roten od. weißen Blüten;* ~**gramm** [auch: '–––], das; $\frac{1}{100}$ *Gramm;* Zeichen: cg; ~**liter** [auch: '––––], der, auch: das; $\frac{1}{100}$ *Liter;* Zeichen: cl; ~**meter** [auch: '––––], der, auch: das; $\frac{1}{100}$ *Meter;* Zeichen: cm, dazu: ~**meter-Gramm-Sekunden-System,** das ⟨o. Pl.⟩: svw. ↑CGS-System; ~**metermaß,** das: *Band mit einer Einteilung in Zentimeter [u. Millimeter] zum Messen von Längen.*

Zentner [ˈtsɛntnɐ], der; -s, - [mhd. zentenære, ahd. centenāri < spätlat. centenārius = Hundertpfundgewicht, zu centēnārius = zu hundert bestehend, zu lat. centum = hundert]: **1.** *Maßeinheit von 50 Kilogramm:* ein Z. kanadischer Weizen; mit einem Z. kanadischem Weizen; ein Schwein von 3 Zentner[n] Lebendgewicht, von 3 -n; Zeichen: Ztr. **2.** (österr., schweiz.) *100 Kilogramm (Maßeinheit);* Zeichen: q

zentner-, Zentner-: ~**gewicht,** das: **1.** ⟨o. Pl.⟩ *Gewicht von einem od. mehreren Zentnern.* **2.** *Gewicht* (2), *das einem Zentner entspricht* (z. B. bei der Dezimalwaage); ~**last,** die: *zentnerschwere Last:* -en heben; diese Sorge lag ihm wie eine Z. auf der Seele; Ü jmdm. fällt eine Z. vom Herzen, von der Seele *(jmd. fühlt sich sehr erleichtert);* ~**sack,** der; ~**schwer** ⟨Adj.; o. Steig.⟩: *mit einem Gewicht von einem od. mehreren Zentnern:* eine -e Last; Ü es liegt, lastet jmdm. z. *(sehr schwer)* auf der Seele, das ...; ~**weise** ⟨Adv.⟩: *in Zentnern [u. damit in dem betreffenden Fall in großer Menge]:* es wurde z. Propagandamaterial abtransportiert; ⟨auch attr.:⟩ Proteste gegen die z. Vernichtung von Ernteüberschüssen.

Zento, der; -s, -s u. Zentonen [tsɛnˈtoːnən]: ↑Cento.

zentral [tsɛnˈtraːl] ⟨Adj.⟩ [lat. centrālis = in der Mitte befindlich, zu: centrum, ↑Zentrum]: **1. a)** *im Zentrum [gelegen]* (Ggs.: peripher, dezentral 1): ein Hotel in -er Lage; seine Wohnung ist z. gelegen, liegt [sehr] z.; Ü o. Steig.; nicht präd.) *das Zentrum, den Mittelpunkt (von, für etw.) bildend* (Ggs.: dezentral 1): der -e Fluchtpunkt der Perspektive; Bauten mit -er (Archit.: *auf einen Mittelpunkt [aus]gerichteten*) Tendenz; **c)** ⟨meist attr.⟩ *im Mittelpunkt stehend u. alles andere mitbestimmend, -beeinflussend, für alles andere von entscheidender Einfluß, von bestimmender Bedeutung* (Ggs.: peripher): die -e Figur in diesem Drama; ein -es Problem; etw. ist von -er Bedeutung. **2.** ⟨o. Steig.; nicht präd.⟩ *von einer übergeordneten, leitenden, steuernden Stelle ausgehend, die Funktion einer solchen Stelle ausübend* (Ggs.: dezentral 2): eine -e Lenkung, Planung, Warenversorgung; -e im Staatsorgane; -e geleitete Industrie; etw. z. erfassen, zusammenfassen; -e Nervensystem (Med.; Zentralnervensystem).

zentral-, Zentral-: ~**abitur,** das (Schulw.): *zentral durchgeführtes Abitur mit einheitlicher Bewertung;* ~**ausschuß,** der; ~**bank,** die ⟨Pl. -en⟩ (Bankw.): *Notenbank, die zugleich Träger der Währungspolitik des betreffenden Landes ist;* ~**bau,** der ⟨Pl. -ten⟩ (Archit.): *Bauwerk mit annähernd gleichen Hauptachsen bzw. mit Teilräumen, die um einen zentralen Raum gleichmäßig angeordnet sind;* ~**beheizt** ⟨Adj.; o. Steig.; nicht adv.⟩: **1.** *durch eine Zentralheizung beheizt.* **2.** *durch Fernheizung beheizt;* ~**behörde,** die; ~**einheit,** die: *zentrale Einheit einer Datenverarbeitungsanlage, die das Leitwerk, das Rechenwerk u. einen eigenen Speicher enthält;* ~**figur,** die: *zentrale Figur* (5 a): die Z. eines Dramas, einer politischen Bewegung; ~**flughafen,** der ⟨Adj.; o. Steig.; nicht adv.⟩: svw. ↑~beheizt (1); ~**genossenschaft,** die (Wirtsch.): *gemeinsam von vielen Genossenschaf-*

ten betriebenes wirtschaftliches Unternehmen; ~gesteuert ⟨Adj.; o. Steig.⟩: eine -e Aktion; ~gestirn, das (Astron.): zentrales Gestirn (z. B. die Sonne); ~gewalt, die (Politik): oberste, zentrale (2) Gewalt (bes. in einem Bundesstaat); ~heizung, die: 1. Heizung, bei der die Versorgung der Räume eines Gebäudes mit Wärme zentral von einer Stelle (insbes. vom Keller) aus geschieht; Sammelheizung: die Häuser haben Z. 2. Heizkörper der Zentralheizung: etw. zum Trocknen auf die Z. legen; ~institut, das; ~katalog, der (Buchw.): zentraler Katalog, in dem die Bestände mehrerer Bibliotheken erfaßt sind; Gesamtkatalog; ~komitee, das: Führungsgremium (bes. einer kommunistischen Partei); Abk.: ZK; ~körperchen, das; -s, - (Biol.): paarig ausgebildetes Körperchen (Organell) im Zytoplasma tierischer Zellen, von dem die Kernteilung ausgeht; Zentriol; Zentrosom; ~kraft, die (Physik): zentrale, auf ein festes Zentrum gerichtete od. von diesem weg gerichtete Kraft; ~nervensystem, das (Med., Zool.): übergeordneter Teil des Nervensystems (gebildet durch Zusammenballung von Nervenzellen des Gehirns u. des Rückenmarks); ~organ, das: offizielles Presseorgan einer politischen Partei od. einer anderen Organisation; ~perspektive, die (Fachspr.): Perspektive als ebene bildliche Darstellung räumlicher Verhältnisse mit Hilfe einer Zentralprojektion, dazu: ~perspektivisch ⟨Adj.; o. Steig.⟩; ~problem, das (bildungsspr.): zentrales Problem; ~projektion, die (Fachspr.): Projektion (2, 3), bei der die Projektionsstrahlen (2) durch ein Zentrum gehen; ~rat, der: Spitzengremium (in Namen von Verbänden); ~raum, der (Archit.): vgl. ~bau; ~regierung, die: vgl. ~gewalt; ~register, das: zentrales Register (1 a, c, d); ~schaffe, die (Jugendspr. veraltend): außerordentlich eindrucksvolle Sache; ~schule, die: svw. ↑Mittelpunktschule; ~sekundenzeiger, der (Uhrmacherei): zentraler Sekundenzeiger; ~stelle, die: zentrale Stelle, Einrichtung; ~thema, das (bildungsspr.): zentrales Thema; ~uhranlage, die: Anlage, die aus einer Normaluhr (1) u. einem angeschlossenen System zentralgesteuerter Uhren besteht; ~verband, der: Spitzen-, Dachverband (in Namen); ~verschluß, der (Fot.): Verschluß an Fotoapparaten, der sich von der Mitte her öffnet; ~verwaltung, die; ~wert, der (Statistik): der mittlere in einer Reihe von statistischen Werten, die nach der Größe geordnet sind; Medianwert; ~zylinder, der (Bot.): innerer Teil der Sproßachse u. der Wurzel.

Zentrale [tsɛn'tra:lə], die; -, -n: **1. a)** zentrale Stelle, von der aus etw. organisiert, verwaltet, geleitet, gesteuert wird: die Z. einer Partei; die Z. einer Bank, eines Kaufhauses; die Z. (Taxizentrale) wird Ihnen einen Wagen schicken; ein Befehl der Z. (Kommandozentrale); das Gehirn ist die Z. für das Nervensystem; Ü die Stadt wurde zur Z. (zum Mittelpunkt, Sammelpunkt) der Aussteiger; **b)** kurz für ↑Telefonzentrale. **2.** (Geom.) Gerade, die durch die Mittelpunkte zweier Kreise geht; **Zentralisation** [tsɛntraliza'tsjo:n], die; -, -en (frz. centralisation) (Ggs.: Dezentralisation): **1.** das Zentralisieren, Zentralisiertwerden: die Z. der Verwaltung vorantreiben. **2.** das Zentralisiertsein: staatliche, wirtschaftliche Z.; **zentralisieren** [...'zi:rən] ⟨sw. V.; hat⟩ (frz. centraliser): durch organisatorische Zusammenfassung zentraler Leitung, Verwaltung u. Gestaltung unterwerfen (Ggs.: dezentralisieren): die Wirtschaft, die Verwaltung z.; ⟨Abl.:⟩ **Zentralisierung**, die; -, -en (Ggs.: Dezentralisierung): svw. ↑Zentralisation; **Zentralismus** [tsɛntra'lısmʊs], der; - (Ggs. [bezogen auf die Staatsform]: Föderalismus): das Streben nach Konzentration aller Kompetenzen (im [Bundes]staat, in Verbänden o. ä.) bei einer zentralen obersten Instanz: ein straffer Z.; das Prinzip des demokratischen Z. in der DDR; ⟨Abl.:⟩ **zentralistisch** ⟨Adj.⟩: den Zentralismus betreffend, auf ihm beruhend, zu ihm gehörend, ihm eigentümlich; **Zentralität** [tsɛntrali'tɛ:t], die; - (Fachspr.): das Zentralsein, zentrale Beschaffenheit; **zentrieren** [tsɛn'tri:rən] ⟨sw. V.; hat⟩: **a)** (bildungsspr.) um einen Mittelpunkt herum anordnen: etw. um etw. z.; **b)** ⟨z. + sich⟩ um einen Mittelpunkt angeordnet, darauf ausgerichtet sein. **2.** (Technik) auf das Zentrum, den Mittelpunkt einstellen, ausrichten; ⟨Abl.:⟩ **Zentrierung**, die; -, -en; ⟨Zus.:⟩ **Zentriervorrichtung**, die (Technik); **zentrifugal** [tsɛntrifu'ga:l] ⟨Adj.; o. Steig.⟩ [zu ↑Zentrum u. lat. fugere = fliehen] (Ggs.: zentripetal): **1.** (Physik) auf der Wirkung der Zentrifugalkraft beruhend: eine -e Bewegung; Ü (bildungsspr.): die -en Tendenzen, Kräfte in einem Bundesstaat. **2.** (Biol., Med.) vom Zentrum zur Peripherie verlau-

fend (z. B. von den motorischen Nerven); ⟨Zus.:⟩ **Zentrifugalkraft**, die (Physik): bei Drehbewegungen auftretende, nach außen (vom Mittelpunkt weg) gerichtete Kraft; Fliehkraft; Schwungkraft (Ggs.: Zentripetalkraft); **Zentrifuge** [tsɛntri'fu:gə], die; -, -n [frz. centrifuge; vgl. zentrifugal]: Gerät zur Trennung von Gemischen durch Ausnutzung der bei Drehbewegungen auftretenden Zentrifugalkraft; Schleuder (2 b); **zentrifugieren** [...fu'gi:rən] ⟨sw. V.; hat⟩ (Fachspr.): (Gemische) in der Zentrifuge trennen: Blut, Milch z.; ⟨Abl.:⟩ **Zentriol** [tsɛntri'o:l], das; -s, -e [nlat. Vkl., zu ↑Zentrum] (Biol.): svw. ↑Zentralkörperchen; **zentripetal** [...pe'ta:l] ⟨Adj.; o. Steig.⟩ [zu ↑Zentrum u. lat. petere = nach etw. streben] (Ggs.: zentrifugal): **1.** (Physik) auf der Wirkung der Zentripetalkraft beruhend. **2.** (Biol., Med.) von der Peripherie zum Zentrum verlaufend (z. B. von den sensiblen Nerven); ⟨Zus.:⟩ **Zentripetalkraft**, die (Physik): bei Drehbewegungen auftretende, zum Mittelpunkt der Bewegung hin gerichtete Kraft (Ggs.: Zentrifugalkraft); **zentrisch** ['tsɛntrıʃ] ⟨Adj.; o. Steig.⟩ [zu ↑Zentrum] (Fachspr.): **1.** einen Mittelpunkt besitzend; auf einen Mittelpunkt bezogen. **2.** im Mittelpunkt [befindlich], den Mittelpunkt [gehend]: z. verlaufen; **Zentrismus**, der; - (kommunist. abwertend): vermittelnde linkssozialistische Richtung innerhalb der Arbeiterbewegung; **Zentrist** [tsɛn'trıst], der; -en, -en (kommunist. abwertend): Anhänger des Zentrismus; **Zentriwinkel**, der; -s, - (Geom.): von zwei Radien eines Kreises gebildeter Winkel (dessen Scheitel der Kreismittelpunkt ist); **Zentrosom** [tsɛntro-'zo:m], das; -s, -e [zu griech. sõma = Körper] (Biol.): svw. ↑Zentralkörperchen; **Zentrum** ['tsɛntrʊm], das; -s, ...tren [lat. centrum = Mittelpunkt < griech. kéntron, eigtl. = ruhender Zirkelschenkel, zu: kenteĩn = (ein)stechen]: **1.** Mittelpunkt, Mitte: das Z. eines Kreises, einer Kugel; wo liegt das Z. des Erdbebens?; die Stadt liegt im Z. eines Industriegebietes; im Z. (Stadtzentrum) wohnen; das Z. (Zool., Med.; der innere, mittlere Bezirk) eines Organs; Ü etw. steht im Z. des öffentlichen Interesses, der Diskussion. **2. a)** zentrale Stelle, die Ausgangs- u. Zielpunkt ist; Bereich, der in bestimmter Beziehung eine Konzentration aufweist u. von einer erstrangiger Bedeutung ist: das industrielle Z. des Landes; die Stadt ist ein bedeutendes kulturelles, wirtschaftliches Z.; die Zentren der Macht, der Revolution, des Tourismus; **b)** vgl. -zentrum: ein Z. für die Jugend; **-zentrum** [-tsɛntrʊm], das; -s, ...tren: Grundwort von Zus. mit der Bed. zentrale Einrichtung; Anlage, wo bestimmte Einrichtungen (für jmdn., für etw.) konzentriert sind, z. B. Einkaufs-, Jugend-, Sportzentrum.

Zenturie [tsɛn'tu:riə], die; -, -n [lat. centuria, zu: centum = hundert]: militärische Einheit von ursprünglich hundert Mann im altrömischen Heer; **Zenturio** [tsɛn'tu:rio], der; -s, -nen [...tu'rio:nən; lat. centurio]: Befehlshaber einer Zenturie; **Zentyrium** [...rjom], das; -s [zu lat. centum = hundert, nach der Ordnungszahl des Elements] (veraltet): Fermium; Zeichen: Ct

Zeolith [tseo'li:t, auch: ...lıt], der; -s u. -en, -e[n] [zu griech. zeĩn = kochen, wallen u. ↑-lith]: dem Feldspat ähnliches Mineral, das für die Enthärtung von Wasser verwendet wird.

zephal-, Zephal-: ↑zephalo-, Zephalo-; **Zephalhämatom**, das; -s, -e (Med.): bei der Geburt entstandener Bluterguß am Kopf eines Neugeborenen; **zephalo-, Zephalo-**, (vor Vokalen u. vor h auch:) zephal-, Zephal- [tsefal(o)-; zu griech. kephalé = Kopf] ⟨Best. in Zus. mit der Bed.⟩: Kopf, Spitze (z. B. Zephalhämatom, zephalometrisch, Zephalopode); **Zephalometrie**, die; - [↑-metrie] (Med., Anthrop.): Schädelmessung; **zephalometrisch** ⟨Adj.; o. Steig.⟩: die Zephalometrie betreffend, auf ihr beruhend, zu ihr gehörend; **Zephalopode** [...'po:də], der; -n, -n ⟨meist Pl.⟩ [zu griech. poús (Gen.: podós) = Fuß] (Zool.): Kopffüßer; **Zephalosporin** [...spo'ri:n], das; -s, -e ⟨meist Pl.⟩ [zu ↑Spore (1); das Antibiotikum wird aus best. Pilzen gewonnen] (Med.): dem Penizillin ähnliches Antibiotikum.

Zephir ['tse:fır], Zephyr ['tse:fyr], der; -s, -e [lat. zephyrus < griech. zéphyros]: **1.** ⟨o. Pl.⟩ (dichter. veraltet) milder Wind. **2.** aus feinen Fäden bestehendes, weiches, meist farbig gestreiftes Baumwollgewebe; ⟨Zus. zu 2:⟩ **Zephyr**garn, das; -s: weiches, schwach gedrehtes Kammgarn (1) aus feiner Wolle; **zephirisch** [tse'fi:rıʃ], zephyrisch [tse'fy:rıʃ] ⟨Adj.; o. Steig.⟩ (dichter. veraltet): (vom Wind) sanft, lieblich: ein -er Windhauch; **Zephirwolle**, die; -: svw. ↑Zephirgarn; **Zephyr** usw.: ↑Zephir usw.

Zeppelin [ˈtsɛpəliːn], der; -s, -e [nach dem Konstrukteur F. Graf von Zeppelin (1837–1917)] (früher): *lenkbares Luftschiff mit einem starren inneren Gerüst aus Leichtmetall;* ⟨Zus.:⟩ **Zeppelinluftschiff,** das.
Zepter [ˈtsɛptɐ], das, auch: der; -s, - [mhd. cepter < lat. scēptrum < griech. skḗptron]: *mit besonderen Verzierungen ausgeschmückter Stab als Zeichen der Würde u. Macht eines Herrschers:* das Z. eines Kaisers, Königs; Ü unter seinem Z. *(unter seiner Herrschaft)* blühte der Handel; ***das Z. führen/schwingen** *(die Leitung, Führung haben, die Herrschaft ausüben).*
Zer: ↑Cer.
Zerat [tseˈraːt], das; -[e]s, -e [zu lat. cēra = Wachs]: *als Salbengrundlage dienendes, wasserfreies Wachs-Fett-Gemisch.*
Zerbe [ˈtsɛrbə]: ↑Zirbe.
zerbeißen ⟨st. V.; hat⟩: **1.** *beißend zerkleinern, in Stücke beißen:* Nüsse, Bonbons z. **2.** *durch Bisse (1), Stiche (von Insekten) o. ä. verletzen:* Flöhe hatten ihn zerbissen.
zerbersten ⟨st. V.; ist⟩: *auseinandergesprengt werden, berstend auf- od. auseinanderbrechen:* das Flugzeug, der Tank zerbarst; Mauern und Säulen zerbarsten; sein Kopf schien ihm vor Schmerzen zu z.; Ü er zerbarst fast vor Wut.
Zerberus [ˈtsɛrberʊs], der; -, -se [lat. Cerberus < griech. Kérberos = Name des Hundes, der nach der griech. Mythologie den Eingang der Unterwelt bewacht] (scherzh.): *Mensch od. Hund, der [den Zugang zu] etw. bewacht;* *Pförtner, Türhüter o. ä., der streng od. unfreundlich ist.*
zerbeulen ⟨sw. V.; hat⟩ (seltener): svw. ↑verbeulen.
zerblättern ⟨sw. V.; hat⟩ (selten): *in einzelne Blätter zerfallen:* die Rose zerblätterte.
zerbomben ⟨sw. V.; hat⟩: *durch Bomben zerstören:* Industrieanlagen z.; zerbombte Häuser, Straßen; viele Orte waren total zerbombt.
zerbrechen ⟨st. V.⟩: **1.** *[splitternd] entzweigehen, entzweibrechen* (b) ⟨ist⟩: das Glas, der Teller fiel auf die Erde und zerbrach; der Stuhl lag zerbrochen in einer Ecke; zerbrochenes Spielzeug, Porzellan, Geschirr; Ü eine Bindung, Freundschaft zerbricht; eine zerbrochene Ehe; das Bündnis ist endgültig zerbrochen *(auseinandergegangen);* sie ist an ihrem Kummer zerbrochen (geh.; *ist daran seelisch zugrunde gegangen).* **2.** *etw. entzweibrechen* (a) ⟨hat⟩: er hat die Tasse, das Spielzeug zerbrochen; voller Wut zerbrach er den Stock; ⟨Abl.:⟩ **zerbrechlich** [tseˈbrɛçlɪç] ⟨Adj.; nicht adv.⟩: **1.** *leicht zerbrechend:* -es Geschirr; etw. ist z. **2.** (geh.) *von sehr zarter, schmächtiger Figur; fragil:* -es Persönchen; sie ist, wirkt sehr z.; ⟨Abl.:⟩ **Zerbrechlichkeit,** die; -: **1.** *das Zerbrechlichsein* (1). **2.** (geh.) *körperliche Zartheit; Fragilität.*
zerbröckeln ⟨sw. V.⟩: **1.** *sich in kleine Stückchen, Bröckchen auflösen, bröckelnd zerfallen* ⟨ist⟩: die Mauer, das Gestein ist nach und nach zerbröckelt; Ü das Reich zerbröckelte (geh.; *fiel auseinander).* **2.** *etw. mit den Fingern bröckelnd, zu Bröckchen zerkleinern* ⟨hat⟩: Brot, trocknen Kuchen z.; ⟨Abl.:⟩ **Zerbröck[e]lung,** die; -.
zerbröseln ⟨sw. V.⟩ (geh.): **1.** *sich in Brösel auflösen, zu Brösel zerfallen* ⟨ist⟩. **2.** *etw. zu Brösel zerreiben* ⟨hat⟩: ... getrocknete Kräuter, die er zwischen den Fingern zerbröselte (Böll, Haus 108).
zerchen [ˈtsɛrçn] ⟨sw. V.; hat⟩ (westmd.): svw. ↑zergen.
zerdehnen ⟨sw. V.; hat⟩ (selten): **1. a)** *übermäßig dehnen* (1 a) *(u. dadurch aus seiner Form bringen):* ein Gewebe z.; **b)** Q. z. + such) *sich im Übermaß dehnen* (2 a) *(u. dadurch seine Form verlieren):* Rauchwolken zerdehnen sich langsam in der Luft. **2.** *übermäßig dehnen* (1 c), *in verzerrender Weise in die Länge ziehen:* Vokale z.; ⟨Abl.:⟩ **Zerdehnung,** die; -.
zerdeppern [tseˈdɛpɐn] ⟨sw. V.; hat⟩ [zu mundartl. döppe = Topf, eigtl. = wie Töpfe zerschlagen] (ugs.): *[mutwillig]* ¹zerschlagen (1 c): Gläser, Fensterscheiben z.; zerdeppertes Porzellan, Geschirr.
zerdreschen ⟨st. V.; hat⟩ (ugs.): *mutwillig, mit Gewalt* ¹zerschlagen (1 c), *zerstören:* Das Wespennest zerdrosch und zertrat ich (Molo, Frieden 112).
zerdrücken ⟨sw. V.; hat⟩: **1. a)** *unter Anwendung von Druck zerkleinern, in eine breiige Masse verwandeln:* die Kartoffeln [mit der Gabel] z.; die Banane für das Baby z.; **b)** *zusammendrücken, unter Anwendung von Druck zerstören:* die Zigarette im Aschenbecher z.; er zerdrückte die Fliege zwischen den Fingern, in der Hand; Ü bei der Feierlichkeit

zerdrückte sie ein paar Tränen *(weinte sie ein wenig vor Rührung).* **2.** (ugs.) svw. ↑zerknittern: das Kleid, die Bluse z.; du hast dir die ganze Frisur zerdrückt.
Zerealie [tsereˈaːliə], die; -, -n ⟨meist Pl.⟩ [lat. cereālia, zu: Cereālis = zu Cerēs (römische Göttin des Getreidebaus) gehörig] (selten): *Getreide, Feldfrucht.*
zerebellar [tserebɛˈlaːɐ̯] ⟨Adj.; o. Steig.⟩ (Anat., Med.): *das Zerebellum betreffend;* **Zerebellum** [...ˈbɛlʊm], das; -s, ...bella [lat. cerebellum, Vkl. von: cerebrum = Gehirn] (Anat., Med.): *Kleinhirn;* **zerebral** [...ˈbraːl] ⟨Adj.; o. Steig.⟩: **1.** (Fachspr., bes. Med.) *das Großhirn betreffend, zum Großhirn gehörend, von ihm ausgehend.* **2.** (Sprachw.) svw. ↑retroflex. **3.** (bildungsspr. selten) *intellektuell; geistig;* **Zerebral** [-], der; -s, -e [zu lat. cerebrum (↑Zerebellum) im Sinne von „Spitze, oberes Ende"] (Sprachw.): svw. ↑Retroflex; **Zerebralisation** [...braliza'tsi̯oːn], die; - (bes. Zool., Med.): *Ausbildung u. Differenzierung des Gehirns (in der Embryonal- u. Fetalzeit);* **Zerebrallaut,** der; -[e]s, -e: svw. ↑Zerebral; **zerebrospinal** [...bro-] ⟨Adj.; o. Steig.; nicht adv.⟩ (Med.): *Gehirn u. Rückenmark betreffend, zu Gehirn u. Rückenmark gehörend.*
Zereisen, das; -s (Chemie): *Legierung aus Zer, Lanthan u. Eisen (aus der 2. B. Feuersteine bestehen).*
Zeremoniar [tseremoˈni̯aːɐ̯], der; -s, -e [zu ↑Zeremonie] (kath. Kirche): *katholischer Geistlicher, der die Liturgie vorbereitet u. leitet;* **Zeremonie** [...ˈniː, auch, österr. nur: ...ˈmoːni̯ə], die; -, -n [...ˈniːən, auch: ...ˈmoːni̯ən; (frz. cérémonie <) spätlat. caerimōnia, lat. caerimonia = religiöse Handlung, Feierlichkeit]: *in bestimmten festen Formen bzw. nach einem Ritus ablaufende feierliche Handlung:* eine prunkvolle, kirchliche, feierliche Z.; die Z. der Taufe, der Amtseinführung; Ü (scherzh.): die Z. des Zähneputzens, des Auskleidens; **zeremoniell** [...moˈni̯ɛl] ⟨Adj.⟩ [frz. cérémonial < spätlat. caerimōniālis (bildungsspr.): *mit einer förmlichen, steifen Feierlichkeit ablaufend: mit einer* z. grüßen, sich verneigen; bei den Staatsempfängen geht es sehr z. zu; **Zeremoniell** [-], das; -s, -e [frz. cérémonial] (bildungsspr.): *(Gesamtheit der) Regeln u. Verhaltensweisen, Formen, die zu bestimmten feierlichen Handlungen im gesellschaftlichen Verkehr notwendig gehören:* ein feierliches, militärisches, höfisches Z.; der Empfang erfolgt nach einem strengen Z.; **Zeremonienmeister** [tsere'moːni̯ən-], der; -s, -: *für das Hofzeremoniell verantwortlicher Beamter an einem Fürstenhof;* **zeremoniös** [...moˈni̯øːs] ⟨Adj.⟩ -er, -este⟩ [frz. cérémonieux] (bildungsspr.): *steif, förmlich, gemessen.*
Zeresin [tsereˈziːn], das; -s [zu lat. cera = Wachs] (Chemie): *ein gebleichtes Erdwachs aus hochmolekularen Kohlenwasserstoffen.*
Zerevis [tsereˈviːs], das; - [1: übertr. von (2), das Käppchen wurde bes. bei der Kneipe (2 a) getragen; 2: lat. cerevīsia = ein bierähnliches Getränk]: **1.** *gold- od. silberbesticktes rundes Käppchen der Verbindungsstudenten.* (Studentenspr., veraltet) *Bier.*
¹**zerfahren** ⟨st. V.; hat⟩: **1.** *durch vieles Befahren völlig ausfahren* (7): aufgeweichte, zerfahrene Wege. **2.** (selten) *durch Darüberfahren zerquetschen, zermalmen, töten:* von Autos zerfahrene Tiere; ²**zerfahren** [adj. 2. Part. von ¹zerfahren] ⟨Adj.⟩: *nervös u. unkonzentriert:* er macht einen Eindruck; sie war, wirkte sehr z.; ⟨Abl.:⟩ **Zerfahrenheit,** die; -: *das Zerfahrensein.*
Zerfall, der; -[e]s, (Fachspr.:) Zerfälle: **1.** ⟨o. Pl.⟩ *das Zerfallen* (1); *allmähliche Auflösung, Zerstörung:* der Z. vieler Kulturdenkmäler ist nicht aufzuhalten. **2.** (Kernphysik) ⟨o. Pl.⟩ *das Zerfallen* (2): der Z., die Zerfälle *(Arten des Zerfalls)* radioaktiver Teilchen. **3.** ⟨o. Pl.⟩ *das Zerfallen* (3): der Z. des Reichs, von Moral und Kultur. **4.** ⟨o. Pl.⟩ *das Zerfallen* (6): der Z. des Körpers schritt unaufhaltsam fort; zerfallen ⟨st. V.; ist⟩: **1.** *in einem fortschreitenden Auflösungs-, Zersetzungsprozeß begriffen sein; in seine Bestandteile auseinanderfallen:* das alte Gemäuer, das Gebäude zerfällt; etw. zerfällt in/zu Staub, in nichts *(löst sich vollständig auf);* mit dem Tode zerfällt der Körper; zerfallende Mauern, Ruinen. **2.** (Kernphysik) *sich spontan spalten:* radioaktive Atomkerne zerfallen. **3.** *seinen Zusammenhalt verlieren u. dadurch nicht länger fortbestehen können;* *seinen Niedergang erleben; untergehen:* das einst mächtige Reich zerfiel; Moral und Kultur waren zerfallen. **4.** *gegliedert sein, sich zusammensetzen aus (bestimmten einzelnen Abschnitten, Teilen o. ä.):* der Ablauf zerfällt

in mehrere Abschnitte, Phasen; der Aufsatz zerfällt in die Teile: Einleitung, Hauptteil und Schluß. **5.** ⟨meist im 2. Part. in Verbindung mit „sein"⟩ *mit jmdm. uneinig werden, brechen, sich zerstreiten:* Er zerfällt mit dem Nachbarn (Langgässer, Siegel 563); er war mit seiner Familie zerfallen; mit sich [und der Welt] z. sein *(mit sich selbst unzufrieden u. unfroh, unglücklich sein).* **6.** (selten) svw. ↑verfallen (1 b): der Kranke zerfällt immer mehr.
Zerfalls-: ~**erscheinung,** die: *den Zerfall anzeigende, begleitende Erscheinung,* ~**produkt,** das (bes. Atomphysik): bei der Kernspaltung entstehende -e; ~**prozeß,** der; ~**reihe,** die (Atomphysik): *Folge von radioaktiven Stoffen bzw. Atomkernen, die durch Kernzerfall auseinander hervorgehen;* ~**stoff,** der (bes. Med.): *beim Zerfall, durch die Auflösung, Zersetzung anderer Stoffe entstehender Stoff:* giftige -e.
zerfasern ⟨sw. V.⟩: **1.** *sich in einzelne Fasern auflösen; ausfransen* ⟨ist⟩: der Stoff, das Papier, das Holz ist an den Rändern zerfasert. **2.** *etw. in Fasern auflösen* ⟨hat⟩: Holz, Lumpen z.
zerfetzen ⟨sw. V.; hat⟩: **1.** *in Fetzen reißen u. damit zerstören:* er zerfetzte die Zeitung, den Brief; der Sturm hat das Zelt, die Fahne zerfetzt; Ü eine Granate hatte sein Bein zerfetzt; zerfetzte *(von Bomben, Granaten o. ä. zerrissene)* Körper. **2.** svw. ↑verreißen (2): ein Buch, eine Theateraufführung z.
zerfleddern, zerfledern ⟨sw. V.; meist im 2. Part.⟩ [zu mhd. vlederen, ↑Fledermaus]: **1.** *(bes. an den Rändern) ausfransen; durch den Gebrauch sich abnutzen, unansehnlich werden, aus dem Leim gehen* ⟨ist⟩: die Bücher waren ganz zerfleddert; eine zerfled[d]erte Zeitung. **2.** *(bes. an den Rändern) ausreißen; durch Gebrauch abnutzen, unansehnlich werden lassen* ⟨hat⟩: er hat sein Schulheft völlig zerfled[d]ert.
zerfleischen [tsɛɐˈflaɪʃn] ⟨sw. V.; hat⟩: *die Beute mit den Zähnen in Stücke reißen, zerreißen:* die Beute, das Opfer z.; Löwen haben die Giraffe zerfleischt; Ü ⟨z. + sich⟩ sie zerfleischt sich (geh.; *quält* sich in Selbstvorwürfen; ⟨Abl.:⟩ **Zerfleischung,** die; -, -en.
zerfließen ⟨st. V.; ist⟩: **1.** *sich durch den Einfluß von Wärme auflösen; schmelzen, flüssig werden; auseinanderfließen* (b): Butter, Eis, Schokolade zerfließt in der Sonne; Ü er floß in/vor Großmut, Mitleid *(zeigte sich in einer theatralischen Weise großmütig, mitleidig);* das Geld war ihnen unter den Händen zerflossen *(sie hatten das Geld sehr schnell ausgegeben).* **2.** *sich (auf einem besonders saugfähigen Untergrund) über die beabsichtigten Konturen hinaus ausbreiten; auseinanderfließen* (c): die Farbe, Tinte ist zerflossen; Ü die Grenzen, Formen zerflossen; zerfließende *(unscharfe)* Konturen.
zerfransen ⟨sw. V.⟩: **1.** *sich an den Rändern in Fransen auflösen, ausfransen* (a) ⟨ist⟩: die Hosenbeine sind völlig zerfranst; ein zerfranster Teppich. **2.** *etw. in Fransen zerlegen, auflösen; fransig machen* ⟨hat⟩: vor Nervosität zerfranste sie die Papierserviette. **3.** (ugs.) ⟨z. + sich⟩ *sich (bei, mit etw.) abmühen.*
zerfressen ⟨st. V.; hat⟩: **1.** *durch Fraß beschädigen, zerstören; fressend durchlöchern:* Motten haben die Wollsachen, den Pelz zerfressen; von Maden, Mäusen zerfressene Vorräte. **2.** *zerfressen* ⟨zerstört⟩; *Rost zerfrißt (korrodiert)* das Eisen; von einer Säure zerfressenes Metall; Eiter hat den Knochen zerfressen *(zerstört);* Ü Kummer, Eifersucht zerfrißt ihm das Herz *(quält ihn sehr).*
zerfurchen ⟨sw. V.; hat⟩: **1.** *mit Furchen (1) durchziehen u. dadurch beschädigen, zerstören:* Panzer zerfurchen die Wege. **2.** *mit Furchen (2) versehen:* düstere Gedanken zerfurchten seine Stirn; ein zerfurchtes *(zahlreiche tiefe Falten aufweisendes)* Gesicht.
zergehen ⟨unr. V.; ist⟩: *seine feste Konsistenz verlieren; sich auflösen* (1 b); *schmelzen; sich verflüssigen:* das Eis zergeht an der Sonne; Fett in der Pfanne, eine Tablette in Wasser z. lassen; etw. im Munde z. lassen; das Fleisch war so zart, daß es uns auf der Zunge zerging.
zergeln [ˈtsɛɐɡln] ⟨sw. V.; hat⟩ (ost[md.]): svw. ↑zergen.
zergen [ˈtsɛɐɡən] ⟨sw. V.; hat⟩ [mniederd. tergen, verw. mit ↑zerren] (landsch.): *necken; durch Neckereien o. ä. ärgern, reizen:* mit jmdm. z.; zergt den Hund nicht!; müßt ihr euch dauernd z.?
zergliedern ⟨sw. V.; hat⟩: **1.** *etw. (bes. ein organisches Ganzes) in seine Teile zerlegen (um seine Beschaffenheit zu ergründen):* eine Pflanze, ein Tier z.; einen Leichnam z. *(sezieren).* **2.** svw. ↑analysieren: Verhalten, einen Pro-

zeß z.; Sätze z. *(in ihre grammatischen Bestandteile zerlegen);* ⟨Abl.:⟩ **Zergliederung,** die; -, -en: *das Zergliedern;* ⟨Zus.:⟩ **Zergliederungskunst,** die (veraltend): **1.** svw. ↑Anatomie (1 a). **2.** *Kunst der Analyse* (1).
zergrübeln, sich ⟨sw. V.; hat⟩: *Zeit mit fruchtlosem Grübeln hinbringen:* du hast dich zergrübelt; er sah völlig zergrübelt aus; *sich ⟨Dativ⟩ den Kopf/das Hirn/das Gehirn z. (angestrengt nachdenken).*
zerhacken ⟨sw. V.; hat⟩: **1.** *durch Hacken (mit dem Beil, der Axt o. ä.) entzwei-, in Stücke hacken:* Äste zu Brennholz z.; Fleisch, Knochen z.; in seiner Wut hat er das ganze Inventar zerhackt; ⟨Abl.:⟩ **Zerhacker,** der (Elektrot.): *Vorrichtung zum Zerlegen von Teilchenstrahlen od. einer zeitlich konstanten elektrischen Spannung in einzelne Impulse.*
zerhauen, zerhieb/zerhaute, hat zerhauen: *entzwei-, in Stücke hauen:* einen Brett z.
Zerit [tseˈriːt, auch: ...rɪt], der; -s, -e [zu ↑Zer]: *meist in dichten Aggregaten (3) auftretendes, graubraunes bis rötlichgraues rhombisches Mineral;* **Zerium** [ˈtseːrjʊm], das; -s (Chemie veraltet): svw. ↑Cer.
zerkauen ⟨sw. V.; hat⟩: *durch Kauen zerkleinern; zermahlen:* die Speisen gut z.; einen Bleistift, einen Grashalm, die Fingernägel z. *(daran herumkauen).*
zerkleinern [tsɛɐˈklaɪnɐn] ⟨sw. V.; hat⟩: *in kleine Stücke zerteilen, [maschinell] zerschneiden, zerhacken, zermahlen o. ä.:* Gemüse mit einer Maschine z.; die Kartoffeln mit der Gabel z.; beim Kauvorgang wird die Nahrung zerkleinert; Holz mit der Axt z.; ⟨Abl.:⟩ **Zerkleinerung,** die; -; ⟨Zus.:⟩ **Zerkleinerungsmaschine,** die.
zerklirren ⟨sw. V.; ist⟩: *mit Klirren in Stücke zerbrechen:* Fensterscheiben zerklirrten.
zerklopfen ⟨sw. V.; hat⟩: *entzwei-, in Stücke klopfen; durch Klopfen (1 e) zerkleinern:* Steine z.
zerklüftet [tsɛɐˈklʏftət] ⟨Adj.; -er, -este; nicht adv.⟩: **1.** *von tiefen ²Klüften (1), Rissen, Spalten durchzogen:* -es Gestein; ein Felswände; eine -e Steilküste; Ü zerklüftete (Med.; *mit Fissuren behaftete)* Mandeln; ⟨Abl.:⟩ **Zerklüftung,** die; -, -en.
zerknacken ⟨sw. V.⟩: **1.** *aufknacken; in Stücke knacken (3 a)* ⟨hat⟩: Nüsse, eine Schale, Muschel z. **2. a)** *knackend (2) zerbrechen* ⟨ist⟩: die dürren Äste zerknackten beim Darauftreten; **b)** *etw. knackend (3 b) zerbrechen, zerdrücken o. ä.* ⟨hat⟩: Knochen, Äste z.
zerknallen ⟨sw. V.⟩: **1.** *mit einem Knall zerplatzen, zerspringen* ⟨ist⟩: der Luftballon zerknallte. **2.** *mit einem Knall zerplatzen lassen* ⟨hat⟩: Knallerbsen (im Treppenhaus) z.; sie hat die Vase zerknallt (ugs.; *durch Hinwerfen zerbrochen).*
zerknäueln, zerknäulen ⟨sw. V.; hat⟩ (landsch.): svw. ↑zerknüllen.
zerknautschen ⟨sw. V.; hat⟩ (ugs.): svw. ↑zerknittern: den Rock z.; ich habe mir das Kleid zerknautscht; Ü ein zerknautschtes Gesicht haben.
zerknicken ⟨sw. V.⟩: **1.** *mehrfach knicken (1 a)* ⟨hat⟩: Zweige, Stengel, Halme z. **2.** *mehrfach knicken (2 a) u. dadurch beschädigt od. zerstört werden* ⟨ist⟩: ganze Wälder zerknickten unter den Sturmböen.
zerknirscht [tsɛɐˈknɪrʃt] ⟨Adj.; -er, -este; nicht adv.⟩ [eigtl. adj. 2. Part. von veraltet zerknirschen = zermalmen; mit Reue erfüllen, geb. aus mhd. zerknürsen = zerdrücken u. ↑knirschen]: *von Reue erfüllt; sich seiner Schuld bewußt:* ein -er Sünder; sie macht ein -es Gesicht; z. sein; ⟨Abl.:⟩ **Zerknirschtheit,** die; -: *das Zerknirschtsein; Schuldbewußtsein;* **Zerknirschung,** die; -.
zerknittern ⟨sw. V.; hat⟩: *etw. so zusammendrücken, daß darin viele unregelmäßige Knicke od. Falten entstehen [u. es unansehnlich wird]:* Papier, Stoff, ein Kleidungsstück z.; du hast den Rock zerknittert; Ü er hat ein ganz zerknittertes Gesicht; nachdem man ihn so scharf kritisiert hatte, war er ganz zerknittert (ugs.; *niedergeschlagen, betroffen).*
zerknüllen ⟨sw. V.; hat⟩: *in der Hand (zu einer Kugel) zusammendrücken:* einen Zettel, einen Brief z.; sie zerknüllte vor Aufregung das Taschentuch in ihrer Hand.
zerkochen ⟨sw. V.⟩: **1.** *durch zu langes Kochen ganz zerfallen, breiig werden* ⟨ist⟩: das Gemüse, das Obst zerkocht auf dem Herd; die Kartoffeln sind [zu Brei] zerkocht. **2.** *bis zum Zerfallen kochen lassen* ⟨hat⟩: du hast die Kartoffeln zerkocht.
zerkörnen ⟨sw. V.; hat⟩ (Fachspr.): svw. ↑granulieren (1).
zerkratzen ⟨sw. V.; hat⟩ [mhd. zerkratzen]: **1.** *(an der Ober-*

fläche) durch Kratzen beschädigen; durch Kratzer verunstalten: die Möbel, einen Spiegel z.; zerkratzte Brillengläser. **2.** *durch Kratzen mit Fingernägeln, Krallen o. ä. verletzen:* jmdm. das Gesicht z.; Dornen hatten ihre Beine zerkratzt; zerkratzte Hände.

zerkriegen, sich ⟨sw. V.; hat⟩ (österr. ugs.): *sich zerstreiten.*

zerkrümeln ⟨sw. V.⟩: vgl. zerbröseln.

zerlappt [tsɛɐ̯'lapt] ⟨Adj.; -er, -este⟩ (selten): svw. ↑zerlumpt.

zerlassen ⟨st. V.; hat⟩ (Kochk.): *(Butter, Schmalz o. ä.) zergehen, schmelzen, sich auflösen lassen:* Margarine in der Pfanne z.; zerlassene Butter zum Fisch servieren.

zerlaufen ⟨st. V.; ist⟩: svw. ↑zerfließen.

zerlegbar [tsɛɐ̯'le:kba:ɐ̯] ⟨Adj.; o. Steig.; nicht adv.⟩: *so beschaffen, daß es in Einzelteile, in seine Bestandteile zerlegt werden kann:* -e Möbel; **zerlegen** ⟨sw. V.; hat⟩: **1.** *ein zusammengesetztes Ganzes auseinandernehmen, in seine [Einzel]teile auflösen:* einen Apparat, einen Motor [in seine Bestandteile] z.; der Schrank läßt sich z.; Ü ein Prisma zerlegt den Lichtstrahl in die Farben des Spektrums. **2.** *in Teile schneiden; zerteilen:* das Schwein, einen erlegten Hirsch z.; die gebratene Gans z. *(tranchieren);* die Forelle auf dem Teller z. *(Haut u. Gräten vom Fleisch lösen);* einen Leichnam in der Anatomie z. *(sezieren).* **3.** (Sprachw.) svw. ↑analysieren: Sätze grammatisch z.; ⟨Zus.:⟩ **Zerlegspiel,** das: *Geduldspiel, bei dem ein aus mehreren ineinander verschachtelten Teilen zusammengefügtes Ganzes zu zerlegen ist;* ⟨Abl.:⟩ **Zerlegung,** die; -, -en.

zerlesen ⟨st. V.; hat⟩: *durch häufiges Lesen abnutzen, zerfleddern u. unansehnlich werden lassen:* ein Buch z.; ⟨meist im 2. Part.:⟩ -e Illustrierte.

zerliegen ⟨st. V.; hat⟩: *durch Darauf-, Darinliegen zerdrücken:* sein Bett z.; ein zerlegenes Kissen, Bettuch.

zerlöchern ⟨sw. V.; hat⟩: *völlig durchlöchern; durch viele Löcher verderben:* seine Strümpfe waren zerlöchert; eine von Einschüssen zerlöcherte Mauer.

zerlösen, sich ⟨sw. V.; hat⟩ (geh., selten): svw. ↑auflösen: der Nebel zerlöste sich.

zerlumpt [tsɛɐ̯'lʊmpt] ⟨Adj.; -er, -este⟩: **a)** ⟨nicht adv.⟩ *sehr abgetragen, zerrissen:* -e Kleider; seine Hosen waren z.; **b)** *in Lumpen* (2) *gekleidet:* -e Kinder, Bettler; z. sein, aussehen, herumlaufen; ⟨Abl.:⟩ **Zerlumptheit,** die; -.

zermahlen ⟨sw. V.; hat⟩: *durch Mahlen* (a) *zerkleinern:* die Mühle zermahlt das Getreide [zu Mehl]; etw. zu Pulver, zu Staub z.; er zermahlt die Nahrung mit den Zähnen.

zermalmen ⟨sw. V.; hat⟩: *mit großer Gewalt völlig zerdrücken:* die Felsbrocken zermalmten die Bergsteiger; viele Tiere wurden von den Rädern der Lokomotive zermalmt *(getötet, totgefahren).*

zermanschen ⟨sw. V.; hat⟩ (ugs.): *zu einer breiigen Masse zerdrücken:* die Kartoffeln z.; zermanschte Erdbeeren.

zermartern, sich ⟨sw. V.; hat⟩: *sich mit etw. abquälen:* sich den Kopf, das Hirn z. (↑Hirn).

zermatschen ⟨sw. V.; hat⟩ (ugs.): svw. ↑zermanschen: zermatschtes Obst.

zermürben [tsɛɐ̯'mʏrbn̩] ⟨sw. V.; hat⟩: **1.** (selten) *mürbe* (2) *machen:* zermürbte Taue. **2.** *jmdn. mürbe* (3) *machen, seine körperlichen, seelischen Kräfte, seine Fähigkeit, einer Belastung standzuhalten, brechen:* Sorgen, Kummer zermürben jmdn.; das lange Warten, die Ungewißheit war zermürbend; ein vom Leid zermürbter Mensch; ⟨Abl.:⟩ **Zermürbung,** die; -, -en.

zernagen ⟨sw. V.; hat⟩: vgl. zerfressen.

zernarben ⟨sw. V.; ist⟩: *mit Narben* (1) *bedecken* ⟨meist im 2. Part.⟩: ein zernarbtes Gesicht.

zernepft [tsɛɐ̯'nɛpft] ⟨Adj.; -er, -este⟩ [eigtl. = verträumt, verdattert, zu mhd. nafzen = schlummern] (österr. ugs.): *zerzaust, unansehnlich.*

zernichten [tsɛɐ̯'nɪçtn̩] ⟨sw. V.; hat⟩ (dichter. veraltet): svw. ↑vernichten; ⟨Abl.:⟩ **Zernichtung,** die; -, -en ⟨Pl. selten⟩ (dichter. veraltend).

zernieren [tsɛɐ̯'ni:rən] ⟨sw.V.; hat⟩ [frz. cerner < lat. circināre = einen Kreis bilden, zu: circinus, ↑Zirkel] (bildungsspr. veraltend): *durch Truppen einschließen, umzingeln:* eine Festung z.; ⟨Abl.:⟩ **Zernierung,** die; -, -en.

Zero ['ze:ro], die; -, -s od. das; -s, -s [eigtl. = Null, Nichts, frz. zéro < ital. zero < arab. ṣifr, zu: ṣafira = leer sein; vgl. Ziffer]: **1.** *(im Roulett) Gewinnfeld des Bankhalters.* **2.** (Sprachw.) svw. ↑Nullmorphem.

Zerograph [tsero-], der; -en, -en [zu griech. kērographeîn = mit Wachs malen]: jmd., der Zerographien anfertigt;

Zerographie, die; -, -n [...i:ən; griech. kērographía]: **1.** ⟨o. Pl.⟩ *Kunst der Gravierung in Wachs.* **2.** *Produkt der Zerographie* (1); **Zeroplastik,** die; -, -en: **1.** ⟨o. Pl.⟩ *Kunst der Herstellung von Plastiken* (1 a) *aus Wachs; Wachsbildnerei.* **2.** *Produkt der Zeroplastik* (1).

zerpfeifen ⟨st. V.; hat⟩ (bes. Fußball Jargon): *(in bezug auf den Schiedsrichter) zu häufig pfeifen u. damit den Rhythmus des Spiels zerstören:* ein Spiel z.

zerpflücken ⟨sw. V.; hat⟩: **1.** *etw. zupfend in kleine Stücke reißen, zerteilen [u. es dadurch zerstören]; auseinanderpflücken:* eine Blüte z.; Salat (beim Putzen) z.; vor Nervosität zerpflückt sie die Papierserviette. **2.** *in kleinlicher Weise Punkt für Punkt untersuchen u. schließlich negativ beurteilen:* jmds. Rede, ein neues Theaterstück z.

zerpflügen ⟨sw. V.; hat⟩: svw. ↑zerfurchen (1): Panzer zerpflügten die Felder.

zerplatzen ⟨sw. V.; ist⟩: *auseinanderplatzen:* eine Glühbirne, ein Luftballon, eine Rakete zerplatzt; Ü vor Wut, Zorn, Neid [schier] z. *(sehr wütend, zornig, neidisch sein).*

zerpulvern ⟨sw. V.; hat⟩ (selten): svw. ↑pulverisieren.

zerquält ⟨Adj.; -er, -este⟩: *von seelischer Qual gezeichnet:* -es Gesicht.

zerquetschen ⟨sw. V.; hat⟩: *durch heftig einwirkenden Druck völlig zerdrücken:* Kartoffeln in einer Presse z.; eine Fliege zwischen den Fingern z.; von dem umstürzenden Wagen wurde ihm das Bein zerquetscht; Ü das Buch kostet 20 Mark und ein paar Zerquetschte (ugs.: *etwas über 20 Mark).*

zerraufen, sich ⟨sw. V.; hat⟩: *(in bezug auf das Haar) durch Zausen in Unordnung bringen:* ihre Haare waren zerrauft.

Zerrbild, das; -[e]s, -er [für Karikatur]: *Vorstellung, Bild* (3), *Darstellung von jmdm., einer Sache, die die Wirklichkeit [bewußt, absichtlich] verzerrt wiedergibt:* die Darstellung ist ein Z. der wirklichen Verhältnisse.

zerreden ⟨sw. V.; hat⟩: *zu lange, bis zum Überdruß, bis zum Abstumpfen gegenüber dem Gegenstand über etw. reden:* ein Thema, eine Frage, ein Ereignis z.; sie zerredeten ihre Gefühle.

zerreibbar [tsɛɐ̯'rajpba:ɐ̯] ⟨Adj.; o. Steig.; nicht adv.⟩: *so beschaffen, daß es zerrieben werden kann;* **zerreiben** ⟨st. V.; hat⟩: **1.** *in kleine, kleinste Teile, zu Pulver reiben:* Farben z.; getrocknete Blätter, Gewürze z.; etw. zwischen den Fingern z.; Ü die Truppenverbände wurden vom Feind zerrieben *(völlig vernichtet);* sie zerreibt sich, wird von ihrer Arbeit, ihren Sorgen völlig zerrieben *(aufgerieben);* ⟨Abl.:⟩ **Zerreibung,** die; -, -en.

zerreiß-, Zerreiß-: ~**fest** ⟨Adj.; o. Steig.; nicht adv.⟩ (Technik): *widerstandsfähig gegenüber der Gefahr des Zerreißens; ein hohes Maß von Zug u. Reißfestigkeit aufweisend,* dazu: ~**festigkeit,** die; - (Technik); ~**probe,** die: **1.** (Technik) etw. ↑~versuch (1) machen; das Material einer Z. unterwerfen. **2.** *für große Belastung, der jmd., etw. ausgesetzt wird:* etw. ist eine Z.; es auf eine Z. ankommen lassen; dazu: ~**versuch,** der (Technik): *an einem Material o. ä. vorgenommene Prüfung auf Zerreißfestigkeit.*

zerreißbar [tsɛɐ̯'rajsba:ɐ̯] ⟨Adj.; o. Steig.; nicht adv.⟩: *so beschaffen, daß es auseinandergerissen werden kann;* **zerreißen** ⟨st. V.⟩ /vgl. zerrissen/ [mhd. zerrīʒen]: **1.** ⟨hat⟩ **a)** *mit Gewalt in Stücke reißen; auseinanderreißen* (1 a): Papier, einen Brief, einen Fahrschein z.; er zerriß das Dokument vor Wut in kleine Stücke; eine Schnur, ein Netz z. *(durch Unachtsamkeit kaputtreißen);* das Raubtier zerreißt seine Beute mit den Zähnen; die Schafe waren von Wölfen zerrissen *(angefallen u. durch Reißen 8 getötet)* worden; ich könnte ihn z. (ugs.: *bin sehr wütend auf ihn);* sie hat sich förmlich zerrissen [für uns] (ugs.: *hat sich die größte Mühe gegeben, uns zu helfen, zufriedenzustellen o. ä.);* du kannst dich doch nicht z. (ugs. scherzh.: *kannst doch nicht an mehreren Stellen zugleich sein, dich zugleich für Verschiedenes einsetzen o. ä.);* es hat mich fast zerrissen (ugs.: *ich mußte furchtbar darüber lachen),* als ich das erfuhr; Ü eine Granate hat ihn zerrissen; der Sturm zerreißt die Wolken; Schüsse zerrissen die Stille *(durchbrachen sie, hoben sie für Sekunden auf);* ein zerrissenes Land; **b)** *stark beschädigen; (durch ein Mißgeschick) ein Loch, Löcher in etw. reißen:* ich habe an den Dornen meine Strümpfe zerrissen, mir die Strümpfe zerrissen; er zerreißt sich seine Schuhe (ugs.: *nutzt sie beim Tragen schnell ab, macht sie kaputt).* **2.** ⟨ist⟩ **a)** *(einem Zug od. Druck nicht standhaltend) mit einem Ruck (in [zwei] Teile)*

auseinandergehen: der Faden, das Seil zerriß [in zwei Stük-ke]; eine zerrissene Saite; Ü der Nebel zerreißt (geh.; *löst sich rasch auf*); die Bande zwischen ihnen waren zerrissen *(hatten sich gelöst);* ⟨subst.:⟩ die Atmosphäre war zum Zerreißen gespannt; **b)** *Löcher, Risse bekommen:* der Stoff, das Papier zerreißt leicht; er läuft mit ganz zerrissenen Kleidern, Schuhen umher; ⟨Abl.:⟩ **Zerreißung,** die; -, -en. **zerren** [ˈtsɛrən] ⟨sw. V.; hat⟩ [mhd., ahd. zerren, eigtl. = (zer)reißen]: **1.** *mühsam od. mit Gewalt, gegen einen Widerstand, meist ruckartig ziehen, ziehend fortbewegen:* jmdn. aus dem Bett, auf die Straße, in ein Auto z.; einen Sack über den Hof z.; jmdm., sich die Kleider vom Leib z. *(vom Körper herunterziehen);* Ü jmdn. vor Gericht, etw. an die Öffentlichkeit z. **2.** *(aus Widerstreben, Unmut, Ungeduld o. ä.) heftig reißen, ruckartig ziehen:* er zerrte an der Glocke, der Kordel, den Schuhbändern; der Hund zerrt an der Leine; Ü der Lärm zerrt an meinen Nerven *(ist eine große Belastung für meine Nerven).* **3.** ⟨z. + sich⟩ *zu stark dehnen, durch Überdehnen verletzen:* wann hast du dir die Sehne, den Muskel gezerrt?; ⟨Abl.:⟩ **Zerrerei** [tsɛrəˈrai], die; -, -en (meist abwertend): *[dauerndes] Zerren.*
zerrinnen ⟨st. V.; ist⟩ (geh.): *langsam zerfließen* (1), *sich auflösen:* der Schnee zerrinnt [an der Sonne]; Ü die Zeit zerrann; die Jahre zerrannen *(vergingen wie im Traum);* Hoffnungen, Träume, Pläne zerrinnen [in nichts].
zerrissen [tsɛˈrɪsn̩] ⟨Adj.; nicht adv.⟩: *mit sich selbst zerfallen, uneins:* innerlich z. sein; einen -en Eindruck machen; ⟨Abl.:⟩ **Zerrissenheit,** die; -.
Zerrspiegel, der; -s, -: svw. ↑Vexierspiegel.
Zerrung, die; -, -en: **1.** *das Zerren, [ruckartiges] Überdehnen (von Sehnen, Muskeln, Bändern), wobei meist schmerzhafte Verletzungen im Gewebe entstehen.* **2.** (Geol.) *durch Druck od. Zug verursachte Dehnung eines Gesteins.*
zerrupfen ⟨sw. V.; hat⟩: *in kleine Stücke, Büschel o. ä. auseinanderrupfen:* eine Blume, ein Blatt Papier, einen Grashalm z.; etw. sieht ganz zerrupft aus.
zerrütten [tsɛˈrʏtn̩] ⟨sw. V.; hat⟩ [mhd. zerrütten, zu: rütten; ↑rütteln]: **1.** *(körperlich u./od. geistig) völlig erschöpfen* (2): die Kette von Aufregungen hat ihre Gesundheit zerrüttet *(untergraben, ruiniert);* etw. zerrüttet jmdn. seelisch, körperlich; sie völlig zerrüttete Nerven. **2.** *völlig in Unordnung bringen; das Gefüge, den Zusammenhalt, Bestand von etw. zerstören:* die dauernden Streitigkeiten haben ihre Ehe zerrüttet; zerrüttete Familienverhältnisse; die Finanzen des Staates sind zerrüttet; ⟨Abl.:⟩ **Zerrüttung,** die; -, -en; ⟨Zus.:⟩ **Zerrüttungsprinzip,** das ⟨o. Pl.⟩ (jur.): *Grundsatz, nach dem eine Ehe geschieden werden kann, wenn ein Scheitern der Ehe vorliegt.*
zersäbeln ⟨sw. V.; hat⟩ (ugs.): svw. ↑zerschneiden.
zersägen ⟨sw. V.; hat⟩: *mit der Säge zerteilen, zerkleinern, in Stücke sägen:* einen Stamm z.
zerschellen ⟨sw. V.; ist⟩ [mhd. zerschellen = schallend zerspringen]: *in einem heftigen Aufprall völlig in Trümmer gehen, in Stücke auseinanderbrechen:* das Schiff ist an einem Felsen, einem Riff zerschellt; das Flugzeug zerschellte an einem Berg; Ü an seinem Widerstand zerschellten alle Wünsche, Pläne.
zerschießen ⟨st. V.; hat⟩: *mit Schüssen durchlöchern; durch Schüsse zerstören:* Fensterscheiben z.; zerschossene Häuser; ein zerschossenes *(durch Schüsse verletztes)* Bein.
¹zerschlagen ⟨st. V.; hat⟩: **1. a)** *durch Hinwerfen, Fallenlassen o. ä. zerbrechen* (2): eine Tasse, einen Teller z.; zerschlagenes Geschirr; **b)** *durch Darauffallen o. ä. stark beschädigen, zerstören:* herabfallende Trümmer haben das Wagendach zerschlagen; ein Stein zerschlug die Windschutzscheibe; **c)** *mit Gewalt entzweischlagen:* etw. mit dem Beil z.; in seiner Wut hat er das ganze Mobiliar zerschlagen; er drohte, ihm alle Knochen zu z. (ugs.; *ihn furchtbar zu verprügeln*); Ü einen Spionagering z. *(aufdecken);* den Feind, eine Armee z. *(vernichten).* **2.** ⟨z. + sich⟩ *sich nicht erfüllen; nicht zustande kommen:* Pläne, Vorhaben, Geschäfte zerschlagen sich; die Sache hat sich zerschlagen; seine Hoffnungen zerschlugen sich; **²zerschlagen** ⟨Adj.; selten attr.⟩: *körperlich völlig erschöpft, ermattet, kraftlos:* nach dem anstrengenden Tag kam er ganz z. nach Hause; sie fühlt sich, ist bei diesem Wetter oft völlig z., wie z.; ⟨Abl.:⟩ **Zerschlagenheit,** die; -: *das ²Zerschlagensein; das Sichzerschlagenfühlen;* **Zerschlagung,** die; -, -en ⟨Pl. selten⟩: *Vernichtung, das Unschädlichmachen:* die Z. des Faschismus.

zerschleißen ⟨st. V.; hat/ist⟩ [zu ↑schleißen]: svw. ↑verschleißen (1 a, 2).
zerschlitzen ⟨sw. V.; hat⟩: *durch Schlitze beschädigen, völlig aufschlitzen:* Reifen, ein Verdeck z.
zerschmeißen ⟨st. V.; hat⟩ (ugs.): *durch Hinwerfen, Fallenlassen zertrümmern:* eine Blumenvase z.
zerschmelzen ⟨st. V.; hat/ist⟩: *vollständig schmelzen.*
zerschmettern ⟨sw. V.; hat⟩: *mit großer Wucht zertrümmern:* ein Geschoß hatte sein Bein zerschmettert; sie wollten ihre Feinde z. *(vernichten).*
zerschneiden ⟨unr. V.; hat⟩: **1.** *in [zwei] Stücke schneiden, zerteilen:* den Kuchen, einen Braten z.; die Schnur mit der Schere z.; Ü das Schiff zerschneidet die Wellen (geh.; *zerfurcht sie*). **2.** *durch Schnitte verletzen, beschädigen, zerstören:* die Scherben zerschnitten [ihm] seine Fußsohlen.
zerschnippeln ⟨sw. V.; hat⟩ (ugs.): *in kleine Schnippel zerschneiden:* Papier z.
zerschrammen ⟨sw. V.; hat⟩: *durch Schrammen beschädigen, verletzen, verderben:* die Tischplatte z.; sie hat sich bei ihrem Sturz die Beine zerschrammt; ein zerschrammter Spiegel; zerschrammte Knie.
zerschründet [tsɛˈʃrʏndət] ⟨Adj.; nicht adv.⟩: *von Schründen, Rissen zerfurcht:* ein -es Gletscherfeld.
zerschunden [tsɛˈʃʊndn̩] ⟨Adj.; nicht adv.⟩ [zu ↑schinden]: *durch Abschürfungen, Schrammen o. ä. verletzt:* -e Knie; sein Rücken, seine Ellenbogen waren z.
zersetzen ⟨sw. V.; hat⟩: **1. a)** *auflösen:* die Säure zersetzt das Metall; Fäulnis beginnt die abgestorbenen Organismen zu z.; **b)** ⟨z. + sich⟩ *sich auflösen:* der Kompost, das morsche Holz zersetzt sich. **2.** *durch Agitation o. ä. eine zerstörende Wirkung auf eine bestehende Ordnung o. ä. ausüben; den Bestand von etw. untergraben:* die Moral, die Widerstandskraft z.; etw. ist, wirkt zersetzend; zersetzende Schriften, Reden; ⟨Abl.:⟩ **Zersetzung,** die; -.
Zersetzungs- (zersetzen 1): **~erscheinung,** die ⟨meist Pl.⟩; **~produkt,** das; **~prozeß,** der.
zersiedeln ⟨sw. V.; hat⟩ (Amtsspr.): *(in einer das Landschaftsbild zerstörenden Weise) mit zahlreichen, einzelnstehenden Wohnhäusern (außerhalb der geschlossenen Ortschaften) bebauen:* eine Landschaft z.; ⟨Abl.:⟩ **Zersied[e]lung,** die; -, -en (Amtsspr.): der Z. der Landschaft, des Alpenraums Einhalt gebieten.
zersingen ⟨st. V.; hat⟩: **1.** *im Laufe der Zeit in Text u. Melodie verändern, abwandeln:* viele der Volkslieder sind ganz zersungen. **2.** *durch Hervorbringen eines Tones von bestimmter Schwingung zerspringen lassen:* in Glas, eine Glasscheibe z.
zersorgen, sich ⟨sw. V.; hat⟩ (geh. veraltend): *sich mit Sorgen quälen.*
zerspalten ⟨sw. V.; hat⟩: *vollständig spalten* (bes. 1 a); ⟨Abl.:⟩ **Zerspaltung,** die; -, -en.
zerspanen ⟨sw. V.; hat⟩: **1.** *(Holz) in Späne zerschneiden.* **2.** (Technik) *ein Werkstück spanend bearbeiten;* ⟨Abl.:⟩ **Zerspanung,** die; -, -en.
zerspellen [tsɛˈʃpɛlən] ⟨sw. V.; selten⟩: *zerspalten.*
zerspleißen ⟨sw. V.; selten⟩: *zerspalten.*
zersplittern ⟨sw. V.⟩: **1.** *(durch einen Hieb, Stoß, Sturz o. ä.) in Splitter zerfallen; in Splitter auflösen* ⟨ist⟩: beim Aufprall zersplitterte die Windschutzscheibe; der Armknochen zersplittert; zersplittertes Holz; ⟨hat⟩ Deutschland war in viele Kleinstaaten zersplittert. **2.** *in Splitter zerschlagen* ⟨hat⟩: der Sturm hatte den Mast zersplittert; Ü seine Kräfte z. *(mit zu vielen verschiedenen Betätigungen o. ä. verzetteln);* er zersplittert sich zu sehr *(fängt zu vieles an, als daß er etwas davon gründlich machen könnte);* ⟨Zus.:⟩ **Zersplitterung,** die; -, -en.
zerspratzen ⟨sw. V.; ist⟩ (Geol.): *(in bezug auf glühende Lava) durch plötzliches Entweichen von Gasen u. Dämpfen zerreißen, zerplatzen;* ⟨Abl.:⟩ **Zerspratzung,** die; - (Geol.).
zersprengen ⟨sw. V.; hat⟩: **1.** *auseinandersprengen* (1), *in Stücke sprengen:* Gesteinsblöcke z. **2.** *auseinandersprengen* (2), *auseinandertreiben* (1): die Truppen waren zersprengt worden; ⟨Abl.:⟩ **Zersprengung,** die; -, -en.
zerspringen ⟨st. V.; ist⟩: **a)** *in [viele] Stücke auseinanderbrechen:* das Glas, der Teller fiel zu Boden und zersprang [in tausend Stücke]; die Fensterscheibe, der Spiegel ist zersprungen *(hat viele Sprünge bekommen);* Ü (geh.:) der Kopf wollte mir z. vor Schmerzen; das Herz zersprang ihr beinahe vor Freude. **b)** (geh.) *zerreißen:* die Saite zersprang.

zerstampfen ⟨sw. V.; hat⟩ **1.** *durch Stampfen* (1 a) *beschädigen od. zerstören:* die Pferde zerstampften die Wiese. **2.** *durch Stampfen* (2 b) *zerkleinern:* Kartoffeln mit dem Stampfer z.; die Gewürze werden im Mörser zerstampft.

zerstäuben ⟨sw. V.; hat⟩: *staubfein in der Luft verteilen, versprühen:* Wasser, Parfüm, ein Pulver gegen Insekten z.; ⟨Abl.:⟩ **Zerstäuber,** der; -s, -: *Gerät zum Zerstäuben;* **Zerstäubung,** die; -, -en.

zerstechen ⟨st. V.; hat⟩: **1.** *durch Hineinstechen beschädigen, zerstören:* Reifen, Polster z.; die Venen des Patienten sind schon ganz zerstochen *(weisen viele Einstichstellen von Injektionen auf);* sie hat vom Nähen eine ganz zerstochene Fingerkuppe; von Dornen zerstochene Beine. **2.** *jmdm. viele Stiche* (2) *beibringen:* die Schnaken haben ihn fürchterlich zerstochen.

zerstieben ⟨st., auch: sw. V.; ist⟩ (geh.): *auseinanderstiebend verschwinden, sich zerstreuen, verlieren:* die Funken zerstieben; die Menschenmenge war zerstoben; die Gruppe war in alle Winde zerstoben *(hatte sich ganz aus den Augen verloren);* Ü der ganze Spuk, ihre Traurigkeit war zerstoben *(war plötzlich nicht mehr vorhanden).*

zerstörbar [tsɛɐ̯'ʃtøːɐ̯baːɐ̯] ⟨Adj.; o. Steig.; nicht adv.⟩: *so beschaffen, daß es zerstört werden kann;* ⟨Abl.:⟩ **Zerstörbarkeit,** die; -; **zerstören** ⟨sw. V.; hat⟩ [mhd. zerstœren]: **1.** *etw. so stark beschädigen, daß davon nur noch Trümmer übrig sind, daß es kaputt, unbrauchbar ist:* etw. mutwillig, sinnlos z.; ein Gebäude, eine Brücke, technische Anlagen z.; die Stadt ist durch den Krieg/im Krieg zerstört worden; durch ein Feuer, ein Erdbeben, bei einem Brand zerstört werden; die zerstörende Gewalt des Sturmes; zerstörte Städte; Ü das große Reich wurde zerstört; die Natur, die Landschaft z.; der Alkohol hat seine Gesundheit zerstört. **2.** *zunichte machen, zugrunde richten; ruinieren* (a): jmds. Existenz, Leben z.; Hoffnungen, Träume z.; etw. zerstört jmds. Glück, Glauben; zerstörte Illusionen; ⟨Abl.:⟩ **Zerstörer,** der; -s, - [1: mhd. zerstœrer]: **1.** *jmd., der etw. zerstört [hat].* **2.** *mittelgroßes, vielseitig einsetzbares Kriegsschiff.* **3.** *(im 2. Weltkrieg) schweres Jagdflugzeug;* **zerstörerisch** ⟨Adj.⟩: *Zerstörung verursachend:* -e Eigenschaften; z. wirken, sein; **Zerstörung,** die; -, -en: *das Zerstören, Zerstörtsein.*

zerstörungs-, Zerstörungs-: ~**frei** ⟨Adj.; o. Steig.; nicht adv.⟩ (Technik): *keine Zerstörung (des Werkstücks) einschließend:* ein -es Prüfverfahren; ~**lust,** die ⟨o. Pl.⟩; ~**trieb,** der ⟨o. Pl.⟩; ~**werk,** das ⟨o. Pl.⟩: *das zerstörerische Tun:* sein Z. fortsetzen, beenden; das Z. des Meeres; ~**wut,** die: *gesteigerte Lust, Drang, etw. zu zerstören:* in blinder Z. alles zerschlagen.

zerstoßen ⟨st. V.; hat⟩: vgl. zerstampfen (2).

zerstrahlen ⟨sw. V.; hat⟩ (Kernphysik): *eine Zerstrahlung erfahren;* ⟨Abl.:⟩ **Zerstrahlung,** die; -, -en (Kernphysik): *die beim Zusammentreffen eines Elementarteilchens mit seinem Antiteilchen erfolgende vollständige Umsetzung ihrer Massen in elektromagnetische Strahlungsenergie.*

zerstreiten, sich ⟨st. V.; hat⟩: *sich streitend, im Streit entzweien* (a): sich über eine Frage [mit jmdm.] gründlich z.; sie sind zerstritten *(sind uneins);* ein zerstrittenes Ehepaar.

zerstreuen ⟨sw. V.; hat⟩ /vgl. zerstreut/: **1.** swv. ↑verstreuen (3); der Wind zerstreut die Blätter über den ganzen Hof; seine Kleider lagen auf dem Boden, im ganzen Raum zerstreut; die Linse zerstreut das Licht (Optik; *lenkt die Strahlen in verschiedene Richtungen);* Ü zerstreut liegende Gehöfte; die Familie war in alle Welt zerstreut. **2. a)** *(eine Menge von Personen) auseinandertreiben:* die Polizei zerstreute die Menge, die Demonstranten mit Wasserwerfern; **b)** ⟨z. + sich⟩ *auseinandergehen* (1 a); *sich verlaufen* (7 a): die Menschenmenge hat sich [wieder] zerstreut. **3.** *(durch Argumente, durch Zureden o. ä.) ausräumen* (3), *einen Verdacht z.:* Besorgnisse, Befürchtungen, Bedenken, einen Verdacht z. **4.** swv. ↑ablenken (2 b): sich bei, mit etw. z.; er ging ins Kino, um sich zu z.; sie versuchten, ihn mit allerlei Scherzen zu z.; **zerstreut** ⟨Adj.; -er, -este⟩: *mit seinen Gedanken nicht bei der Sache; abwesend u. unkonzentriert:* ein -er Fußgänger; du bist so, machst einen -en Eindruck; z. sagen, tun; auf die Frage nickte er nur z.; ⟨Abl.:⟩ **Zerstreutheit,** die; -: *das Zerstreutsein; Unaufmerksamkeit;* **Zerstreuung,** die; -, -en: **1.** ⟨o. Pl.⟩ **a)** *das Zerstreuen* (2 a), *der Demonstranten;* **b)** *das Auseinandertreiben* (von Personen), *der Menschenmenge;* **c)** *das Zerstreuen* (3): die Z. eines Verdachts. **2.** ⟨o. Pl.⟩ *Zerstreutheit.* **3.** *(ablenkende) Unterhaltung; Zeitvertreib;* -en suchen,

haben; den Gästen -en bieten; ⟨Zus.:⟩ **Zerstreuungslinse,** die (Optik): *konkave Linse, die Lichtstrahlen zerstreut.*

zerstückeln ⟨sw. V.; hat⟩: *in kleine Stücke zerteilen:* eine Leiche z.; ⟨Abl.:⟩ **Zerstück[e]lung,** die; -, -en.

zertalt [tsɛɐ̯'taːlt] ⟨Adj.; -er, -este; nicht adv.⟩ (Geogr.): *durch Täler stark gegliedert:* ein -es Gebirge.

Zertamen [tsɛɐ̯'taːmən], das; -s, ...mina [...'taːmina; lat. certāmen] (bildungsspr. veraltet): *Wettkampf, Streit.*

zerteilen ⟨sw. V.; hat⟩: **1.** *(durch Brechen, Schneiden, Reißen o. ä.) in Stücke teilen, aufteilen, zerlegen:* ein Stück Fleisch, den Braten, ein Stück Stoff z.; Ü der Bug des Schiffs zerteilt die Wellen; du kannst dich doch nicht z. (↑zerreißen 1 a). **2.** ⟨z. + sich⟩ *auseinandergehen, sich auflösen* (1 b): der Nebel, die Wolken zerteilen sich; ⟨Abl.:⟩ **Zerteilung,** die; -, -en.

zerteppern [tsɛɐ̯'tɛpɐn] (ugs.): ↑zerdeppern.

zertieren [...'tiːrən] ⟨sw. V.; hat⟩ [lat. certāre] (bildungsspr. veraltet): *einen Wettkampf, -streit durchführen.*

Zertifikat [tsɛrtifiˈkaːt], das; -[e]s, -e [frz. certificat < mlat. certificatum = Beglaubigung; zu lat. certus, ↑zertifizieren]: **1.** (veraltend) *[amtliche] Bescheinigung, Beglaubigung.* **2.** *Zeugnis über eine abgelegte Prüfung; Diplom:* ein Z. bekommen, erhalten, erwerben, ausstellen. **3.** *Investmentzertifikat;* **Zertifikation** [...kaˈtsi̯oːn], die; -, -en [frz. certification]: *das Zertifizieren;* **zertifizieren** [...'tsiːrən] ⟨sw. V.; hat⟩ [frz. certifier <⟩ spätlat. certificare, zu lat. certus = sicher, gewiß]: *[amtlich] beglaubigen, bescheinigen; mit einem Zertifikat versehen;* ⟨Abl.:⟩ **Zertifizierung,** die; -, -en.

zertrampeln ⟨sw. V.; hat⟩: *mit Wucht zertreten:* ein Beet z.; voll Wut warf er die Sachen auf den Boden und zertrampelte sie.

zertrennen ⟨sw. V.; hat⟩: *trennend* (1 b) *zerlegen; auseinandertrennen:* das Kleid z.; ⟨Abl.:⟩ **Zertrennung,** die; -: *das Zertrennen, Zertrenntwerden.*

zertreten ⟨sw. V.; hat⟩: *durch heftiges [mutwilliges] Darauftreten, Darüberlaufen zerdrücken, zerstören:* etw. achtlos z.; er zertrat einen Käfer; eine Zigarettenkippe z.

zertrümmern [tsɛɐ̯'trʏmɐn] ⟨sw. V.; hat⟩: *mit Gewalt zerschlagen, zerstören [so daß nur Trümmer übrigbleiben]:* Fensterscheiben, einen Spiegel, das Mobiliar z.; die schweren Brecher hatten das Boot zertrümmert; jmdm. den Schädel z.; Atomkerne z.; Ü Die ... aztekische Kultur hat Cortez ... zertrümmert *(zerstört;* Bamm, Weltlaterne 107); ⟨Abl.:⟩ **Zertrümmerung,** die; -, -en.

Zerumen [tseˈruːmən], das; -s [nlat., zu lat. cera = Wachs] (Med.) svw. ↑Ohrenschmalz.

Zerussit [tserʊˈsiːt], auch: ...sɪt], der; -s, -e [zu lat. cērussa = Bleiweiß]: *sprödes, farbloses bis schwarzes, meist durchsichtiges Mineral; Weißblei[erz].*

Zervelatwurst [tsɛrvəˈlaːt-, auch: zɛr...], die; -, ...würste [zu ital. cervellata = Hirnwurst, zu: cervello = Gehirn < lat. cerebellum, ↑Zerebellum]: *Dauerwurst aus Schweinefleisch, Rindfleisch u. Speck; Schlackwurst.*

zervikal [tsɛrviˈkaːl] ⟨Adj.; o. Steig.⟩ (Med.): **1.** *den Hals bzw. Nacken betreffend, zu ihm gehörend.* **2.** *einen halsförmigen Organteil betreffend, zu ihm gehörend;* **Zervikalschleim, Zervixschleim** ['tsɛrvɪks-], der; -[e]s (Med.): *von Drüsen der Gebärmutter gebildetes schleimiges Sekret.*

zerweichen ⟨sw. V.; hat⟩: *völlig aufweichen.*

zerwerfen, sich ⟨st. V.; hat⟩ (selten): *sich mit jmdm. überwerfen, zerstreiten, entzweien.*

zerwirken ⟨sw. V.; hat⟩ (Jägerspr.): *(Schalenwild) zerlegen u. enthäuten.*

zerwühlen ⟨sw. V.; hat⟩: *stark aufwühlen, wühlend durcheinanderbringen:* Maulwürfe, Wildschweine haben den Boden zerwühlt; ein zerwühltes Bett; zerwühltes Haar.

Zerwürfnis [tsɛɐ̯'vʏrfnɪs], das; -ses, -se [zu ↑zerwerfen] (geh.): *durch ernste Auseinandersetzungen, Streitigkeiten verursachter* ¹*Bruch* (3 b); *Entzweiung:* eheliche, häusliche, ein tiefes, ein schweres Z. zwischen den Freunden.

zerzausen ⟨sw. V.; hat⟩: *zausend* (a) *in Unordnung bringen, durcheinanderbringen:* das Haar z.; sie sahen ganz zerzaust aus *(hatten ihr Haar wirr um den Kopf stehen);* eine zerzauste Frisur; Ü der Sturm hatte die Bäume zerzaust.

zerzupfen ⟨sw. V.; hat⟩: *zupfend zerteilen, in einzelne Teile auseinanderzupfen; zupfend auflösen, zerstören:* eine Blüte, Watte z.

Zessalien: ↑Zissalien; **zessibel** [tsɛˈsiːbl̩] ⟨Adj.; o. Steig.; nicht

adv.⟩ *(jur.): (von Forderungen o. ä.) übertragbar, abtretbar;*
Zession [tsɛ'sjoːn], die; -, -en [lat. cessio, zu: cessum, 2.
Part. von cēdere, ↑zedieren] *(jur.): Übertragung eines Anspruchs [von dem bisherigen Gläubiger auf einen Dritten];*
Zessionar [tsɛsjo'naːɐ̯], der; -s, -e [mlat. cessionarius] *(jur.):
jmd., an den eine Forderung abgetreten wird; neuer Gläubiger.*
Zet [tsɛt], das; -s (Jargon verhüll.): svw. ↑²Z
Zeta ['tseːta], das; -[s], -s [griech. zēta]: *sechster Buchstabe
des griechischen Alphabets* (Z, ζ).
Zeter ['tseːtɐ; mhd. zet(t)er = Hilferuf bei Raub, Diebstahl
usw.; H. u.; viell. aus: ze æhte her = „zur Verfolgung
her!"; mordi(ǥ)ō = Hilferuf bei Mord, zu: mort =
Mord] in der Wendung **Z. und Mord[io] schreien** (ugs.):
[im Verhältnis zum Anlaß übermäßig] großes Geschrei erheben), ⟨Zus.:⟩ **Zetergeschrei,** das (ugs.): *zeterndes Geschrei;*
zetermordio! [tseːtɐ'mɔrdjo] in der Wendung **z. schreien**
(↑Zeter); **Zetermordio,** das; -s (ugs. veraltend): svw. ↑Zetergeschrei: ... *geht da drinnen ein Z.* an, ein Gekreisch
(Th. Mann, Zauberberg 79); *Z. schreien* (↑Zeter); **zetern**
['tseːtɐn] ⟨sw. V.; hat⟩ [zu ↑Zeter] (emotional abwertend):
*vor Wut, Zorn o. ä. mit lauter, schriller Stimme schimpfen,
jammern: seine Frau zetert den ganzen Tag* Ü *die Spatzen
zeterten um jeden Brocken.*
¹Zettel ['tsɛtl̩], der; -s, - [spätmhd. zettel, zu mhd. zetten,
↑²verzetteln] (Textilind.): svw. ↑Kette (3).
²Zettel [-], der; -s, - [mhd. zedel(e) < ital. cedola < spätlat.
schedula, Vkl. von lat. scheda = Blatt, Papier < spätgriech. schídē] ⟨Vkl. ↑Zettelchen⟩: *kleines, meist rechteckiges Stück Papier, bes. Notizzettel o. ä.: ein Z.* hing, klebte
an der Tür; *Z. (Handzettel) verteilen; sich etw. auf einem
Z. notieren.*
Zettel- (²Zettel) ~**bank,** die ⟨Pl. -en⟩ (veraltet): svw. ↑Notenbank; ~**kartei,** die: vgl. Kartei, ~**kasten,** der: *Kasten für
die Zettel einer Kartei;* ~**katalog,** der: *Katalog in Form
einer Kartei;* ~**wirtschaft,** die (ugs. abwertend): *großes
Durcheinander an Notizen, Aufzeichnungen auf zahlreichen,
unsystematisch angeordneten Zetteln, Karteikarten o. ä.*
Zettelchen ['tsɛtl̩çən], das; -s, -: ↑²Zettel.
zetteln ['tsɛtl̩n] ⟨sw. V.; hat⟩ [zu ↑¹Zettel] **1.** (Textilind.)
die Kette (3) auf den Webstuhl aufspannen. **2.** (landsch.)
svw. ↑verzetteln. **3.** (landsch.) *verstreuen, weithin ausbreiten.*
zeuch!, zeuchst, zeucht [tsɔyç, tsɔyçst, tsɔyçt]: veraltete Form
von ziehe(e)!, ziehst, zieht.
Zeug [tsɔyk], das; -[e]s, -e [mhd. (ge)ziuc, ahd. (gi)ziuch,
eigtl. = (Mittel zum) Ziehen] **1.** ⟨o. Pl.⟩ (ugs., oft abwertend) **a)** *etw., dem man keinen besonderen Wert beimißt,
was man für mehr od. weniger unbrauchbar hält u. das
man deshalb nicht mit seiner eigentlichen Bezeichnung benennt:* was kostet das Z. da?; nimm das Z. da weg!; ein
furchtbares Z. zu essen, trinken bekommen; ist hab' genug
von dem Z.; was soll ich mit dem Z. anfangen?; **b)** *Unsinn,
bes. unsinniges Geschwätz:* [das ist doch] dummes Z.!; albernes Z. reden; den ganzen Tag unnützes Z. treiben. **2. a)**
(veraltet) *Tuch, Stoff, Gewebe:* Bettücher aus feinem Z.;
b) (veraltet) *Kleidung, Wäsche, die jmd. besitzt:* sie tragen
der Kälte wegen dickes Z.; etw. in Ordnung halten;
jmdm. etw. am -[e] flicken (ugs.; *jmdm. etw. Nachteiliges
nachsagen;* eigtl. = sich an jmds. Kleidung zu schaffen
machen); **c)** (veraltet) *Arbeitsgerät, Werkzeug:* *jmd. hat/in
jmdm. steckt das Z. zu etw.* (ugs.; *jmd. hat/in jmdm. steckt
das Talent, die Begabung, die Fähigkeit o. ä. für etw.);*
d) (Jägerspr.) svw. ↑Lappen (5): dunkle -e *(Tücher o. ä.);*
lichte -e *(Netze o. ä.);* **e)** (Seemannsspr.) svw. ↑Takelage:
mit vollem Z. segeln. **3.** (veraltet) *Geschirr der Zugtiere:*
was das Z. hält (↑Leder 1); **sich [für jmdn., etw. mächtig/
tüchtig/richtig] ins Z. legen** (ugs.; *sich nach Kräften anstrengen,* eigtl. = *sich [für jmdn., etw.] einsetzen);* **für jmdn.,
etw. ins Z. gehen** *(seine Energie u. Aktivität in bezug auf
jmdn., etw. aufbieten, einsetzen).* **4.** (Fachspr.) svw. ↑Bierhefe.
Zeug-: ~**amt,** das (Milit. früher): vgl. ~haus; ~**druck,** der
⟨Pl. -e⟩ (Textilind.) **1.** ⟨o. Pl.⟩ svw. ↑Stoffdruck. **2.** *Gewebe,
das durch Stoffdruck gemustert worden ist;* ~**haus,** das (Milit. früher): *Lager für Waffen u. Vorräte.*
Zeuge ['tsɔygə], der; -n, -n [mhd. (ge)ziuc, geziuge, eigtl.
= das Ziehen vor Gericht; vor Gericht gezogene Person]:
a) *jmd., der bei etw. (einem Ereignis, Vorfall o. ä.) zugegen
ist od. war, etw. aus eigener Anschauung od. Erfahrung
erlebt [hat]:* ich war Z. des Gesprächs, ihres Streites

zufällig Z. von etw. werden; -n anführen; das Testament
wurde vor -n eröffnet; etw. im Beisein von -n ausführen, tun;
Ü die Ruinen sind [stumme] -n *(Zeichen)* der Vergangenheit; *jmdn. als -n/zum -n anrufen (sich auf jmdn. berufen);*
b) (jur.) *jmd., der vor Gericht geladen wird, um Aussagen
über ein von ihm persönlich beobachtetes Geschehen zu machen, das zum Gegenstand der Verhandlung gehört:* ein
vertrauenswürdiger, falscher Z.; die -n belasteten den Angeklagten; als Z. der Anklage, Verteidigung [gegen jmdn.]
aussagen; als Z. auftreten, erscheinen, vorgeladen werden;
es werden noch -n gesucht; einen -n benennen, beibringen,
stellen, vernehmen, verhören, befragen, vereidigen; jmdn.
als -n hören; Spr ein Z. - kein Z.; ¹**zeugen** [tsɔygn̩] ⟨sw.
V.; hat⟩ [mhd. ziugen, ahd. geziugōn] **1.** *als Zeuge aussagen:* für, gegen jmdn. z.; vor Gericht zeugte er gegen
seinen früheren Teilhaber; Ü *das zeugt (spricht) nicht
für seine Uneigennützigkeit.* **2.** *von etw. z. (auf Grund
von Beschaffenheit, Art etw. erkennen lassen, zeigen):* ihre
Arbeit zeugt von großem Können; sein Verhalten zeugt
nicht gerade von Intelligenz, guter Erziehung; ²**zeugen** [-]
⟨sw. V.; hat⟩ [mhd. (ge)ziugen, ahd. giziugōn, eigtl. =
Zeug (Gerät) anschaffen, besorgen]: *(von Menschen)
durch Geschlechtsverkehr ein Lebewesen entstehen lassen,
hervorbringen:* ein Kind [mit jmdm.] z.; Ü *das zeugt* (geh.;
verursacht) nur Unheil.
Zeugen-: ~**aussage,** die: *Aussage eines Zeugen* (b); ~**bank,**
die ⟨Pl. selten: -bänke⟩: *Sitzgelegenheit im Gericht, die
für Zeugen* (b) *bestimmt ist;* ~**beeinflussung,** die; ~**befragung,** die: vgl. ~vernehmung; ~**beweis,** der: *Beweis, der
sich auf Zeugenaussagen stützt;* ~**einvernahme,** die (österr.,
schweiz.): svw. ↑~vernehmung; ~**gebühr,** die: svw. ↑~geld;
~**geld,** das: *Erstattung der Unkosten eines Zeugen* (b);
~**stand,** der ⟨o. Pl.⟩: *Platz, an dem der Zeuge* (b) *[stehend]
seine Aussage macht:* in den Z. treten, gerufen werden;
~**verhör,** das; ~**vernehmung,** die: *Vernehmung des, der Zeugen* (b) *(durch das Gericht, den Staatsanwalt od. die Anwälte);* ~**vorladung,** die.
Zeugenschaft, die; -, -en. **1.** ⟨o. Pl.⟩ *das Auftreten als Zeuge:*
jmds. Z. gegen jmdn. fordern. **2.** ⟨Pl. selten⟩ *Gesamtheit
der Zeugen eines Prozesses;* **Zeugin,** die; -, -nen: w. Form
zu ↑Zeuge.
Zeugma ['tsɔygma], das; -s, -s u. -ta [lat. zeugma < griech.
zeûgma (Sprachw.): *Beziehung des gleichen Wortes in verschiedener Bedeutung auf zwei Satzteile* (z. B. nimm dir
Zeit und nicht das Leben!).
Zeugnis ['tsɔyknɪs], das; -ses, -se [mhd. (ge)ziugnisse, zu
↑Zeuge]: **1. a)** *urkundliche Bescheinigung, Urkunde, die
meist in Noten ausgedrückte Bewertung der Leistungen (eines Schülers) enthält:* ein glänzendes, mäßiges, schlechtes
Z.; das Z. der Reife (veraltend; *Abiturzeugnis);* gute Noten
im Z. haben; am Ende des Schuljahres gibt es -se; **b)**
Schriftstück, in dem Angaben über Art u. Dauer der Beschäftigung sowie über Kenntnisse, Fähigkeiten o. ä. des Arbeitnehmers gemacht werden; Arbeitszeugnis: ausgezeichnete
-se haben, -se vorlegen, vorweisen müssen; ein Z. verlangen,
ausstellen; Ü ich kann meinem Kollegen nur das beste
Z. ausstellen *(mich nur sehr positiv über ihn äußern).* **2.**
Gutachten: zur amtlichen Z. beibringen; nach ärztlichem
Z. müßte er bald sterben. **3.** (geh., veraltend) *Aussage
vor Gericht: [falsches] Z. [für, gegen jmdn.] ablegen.* **4.**
(geh.) *etw., was das Vorhandensein von etw. anzeigt, beweist;
Beweis):* diese Entscheidung ist Z. seines politischen
Weitblicks; etw. ist ein untrügliches Z. für etw.; die -se
über einen regelmäßigen Fernhandel reichen bis ins Altertum; diese Funde sind -se einer frühen Kulturstufe; *von
etw. Z. ablegen/geben* (↑¹zeugen 2).
Zeugnis-: ~**abschrift,** die: eine beglaubigte Z.; ~**pflicht,** die
(jur.): *Verpflichtung zur Zeugenaussage;* ~**verweigerung,** die
(jur.): *Weigerung, eine Aussage vor Gericht zu machen,*
dazu: ~**verweigerungsrecht,** das (jur.).
Zeugs [tsɔyks], das; - (ugs. abwertend): svw. ↑Zeug (1):
was soll ich mit dem Z.!
Zeugung, die; -, -en: *das ²Zeugen.*
zeugungs-, Zeugungs-: ~**akt,** der; ~**fähig** ⟨Adj.; o. Steig.⟩:
zeugungsfähig, Kinder zu zeugen (Ggs.: ~unfähig), dazu:
~**fähigkeit,** die ⟨o. Pl.⟩: *Potenz* (1 a) (Ggs.: ~unfähigkeit);
~**glied,** das: svw. ↑Glied (2); ~**kraft,** die: vgl. ~fähigkeit;
~**unfähig** ⟨Adj.; o. Steig.; nicht adv.⟩: *nicht zur Zeugung
fähig* (Ggs.: ~fähig), dazu: ~**unfähigkeit,** die: *Impotenz*
(1) (Ggs.: ~fähigkeit).

Zeute ['ʦɔytə], die; -, -n: landsch. Nebenf. von ↑Zotte (2).

Zezidie [ʦe'ʦi:diə], die; -, -n [zu griech. kēkídion = Gall-äpfelchen] (Bot.): ²*Galle* (2).

Zibbe ['ʦɪbə], die; -, -n [vgl. mniederd. teve, eigtl. wohl = Hündin] (nordd., md.): **1.** *(bes. von Ziegen, Schafen, Kaninchen) Muttertier.* **2.** (Schimpfwort) svw. ↑Zicke (2): *dumme, blöde Z.*

Zibebe [ʦi'be:bə], die; -, -n [ital. zibibbo < arab. zibiba = Rosine] (österr., südd.): *große Rosine.*

Zibeline [ʦibə'li:nə], die; - [frz. zibeline < ital. zibellino, eigtl. = Zobel(pelz), vgl. Zobel] (Textilind.): *dem Stichel-haarstoff ähnlicher Kleiderstoff mit dunklem Grund u. stark abstehenden hellen Fasern.*

Zibet ['ʦi:bɛt], der; -s [ital. zibetto < arab. zabād = Zibet-(katze), zu: zabad = Schaum]: **a)** *Drüsensekret der Zibet-katze mit starkem, moschusartigem Geruch, das bes. bei der Herstellung von Parfüm verwendet wird;* **b)** *aus Zibet* (a) *hergestellter Duftstoff;* ⟨Zus.:⟩ **Zibetbaum**, der: svw. ↑Durianbaum; **Zibetkatze**, die: *in Afrika u. Asien heimische Schleichkatze mit dunkel gezeichnetem Fell u. sehr langem Schwanz, die aus einer Afterdrüse Zibet* (a) *absondert.*

Ziborium [ʦi'bo:riʊm], das; -s, ...ien [...jɔn; lat. cibōrium < griech. kibórion = Trinkbecher]: **1.** (kath. Kirche) *[kostbar verziertes] mit einem Deckel zu verschließendes, kelchförmiges Behältnis, in dem die geweihte Hostie auf dem Altar aufbewahrt wird.* **2.** (Archit.) *kunstvoll verzierter, auf Säulen ruhender, mit Figuren versehener Überbau über einem Altar in Form eines Baldachins.*

Zichorie [ʦɪ'ço:riə], die; -, -n [ital. cicoria < mlat. cichorea < griech. kichórion = Wegwarte; Endivie]: **1.** svw. ↑Weg-warte. **2.** *Kaffeezusatz, Kaffee-Ersatz, der aus den getrock-neten u. gemahlenen Wurzeln der Zichorie* (1) *gewonnen wird;* ⟨Zus.:⟩ **Zichorienkaffee**, der, **Zichorienwurzel**, die.

Zicke ['ʦɪkə], die; -, -n [1: mhd. nicht belegt, ahd. zikkīn = junge Ziege, (junger) Bock, zu ↑Ziege; 3: wohl zu (1), nach den unberechenbaren Sprüngen der Ziege]: **1.** ⟨Vkl. ↑Zicklein⟩ *weibliche Ziege.* **2.** *Frau, über die sich der Spre-cher/Schreiber in bezug auf deren Verhalten ärgert:* eine dumme, eingebildete Z.; seine Frau ist eine furchtbare Z. **3.** ⟨Pl.⟩ (ugs.) *Dummheiten:* nur -n im Kopf haben; meist in der Wendung **-n machen** *(Unsinn, Schwierigkeiten machen):* wenn er wieder -n macht, hole ich die Polizei; mach bloß keine -n!; **Zickel** ['ʦɪkl̩], das; -s, - [n] [mhd. zickel] ⟨Vkl. ↑Zickelchen⟩: *junge Ziege;* **Zickelchen** ['ʦɪkl̩çən], das; -s, -: ↑Zickel; **zickeln** ['ʦɪkl̩n] ⟨sw. V.; hat⟩ *(von Ziegen) Junge werfen;* **zickig** ['ʦɪkɪç] ⟨Adj.⟩ [zu ↑Zicke (2)] (ugs. abwertend): *dem Modernen, Ungezwungenen ge-genüber unaufgeschlossen; ziemlich prüde u. verklemmt:* eine -e Zimmerwirtin; die großen Brüder finden die kleinen Schwestern z.; In der Beziehung war sie unerhört z. Mit einem Mann wollte sie erst in der Hochzeitsnacht schlafen (Chotjewitz, Friede 67); **Zicklein**, das; -s, - [mhd. zickelīn]: ↑Zicke (1).

zickzack ['ʦɪkʦak] ⟨Adv.⟩: *im Zickzack:* z. den Berg hinun-terlaufen; **Zickzack** [-], der; -[e]s, -e [verdoppelte Bildung mit Ablaut zu ↑Zack]: *Zickzacklinie:* im Z. gehen, fahren. **zickzack-, Zickzack-:** ~**förmig** ⟨Adj.; o. Steig.; nicht adv.⟩: *in Zickzacklinie verlaufend:* -er Kurs; (bes. von Backsteinkanten) ¹*Fries mit einem zickzackförmigen Orna-ment;* ~**gang**, der: *das Gehen im Zickzack;* ~**kurs**, der: *im Zickzack verlaufender Kurs* (1): er steuerte das Auto im Z. durch die Straße; ~**linie**, die: *Linie, die in schnellem Wechsel in spitzen Winkeln verläuft;* ~**naht**, die: *Naht, die im Zickzack verläuft.*

zickzacken ['ʦɪkʦakn̩] ⟨sw. V.; hat/ist⟩: *sich im Zickzack bewegen; im Zickzack laufen, fahren o. ä.*

Zider ['ʦi:dɐ], der; -s [frz. cidre, ↑Cidre]: *Apfelwein.*

Zieche ['ʦi:çə], die; -, -n [mhd. ziech(e), ahd. ziahha, über das Roman. < lat. thēca, ↑Theke] (österr. ugs., südd.): *Bett-, Kissenbezug.*

Ziechling ['ʦi:çlɪn], der; -s, -e (Fachspr.): svw. ↑Ziehklinge.

Ziefer ['ʦi:fɐ], das; -s, - [wohl rückgeb. aus ↑(Un)geziefer] (südwestd.): svw. ↑Federvieh.

ziefern ['ʦi:fɐn] ⟨sw. V.; hat⟩ [urspr. wohl laut- u. bewe-gungsnachahmend] (md.): **1.** *wehleidig sein.* **2.** *vor Schmerz, Kälte zittern.*

Ziege ['ʦi:gə], die; -, -n [mhd. zige, ahd. ziga]: **1.** *mittelgroßes Säugetier mit [kurzhaarigem] rauhem Fell u. großen, nach hinten gekrümmten Hörnern beim männlichen Tier u. klei-nen, wenig gekrümten Hörnern beim weiblichen Tier, das*

bes. wegen seiner Milch als Haustier gehalten wird u. in Gebirgslandschaften wild lebt: -n halten, hüten, melken; sie ist mager, neugierig wie eine Z.; R die Z. ist die Kuh des kleinen Mannes. **2.** (Schimpfwort) svw. ↑Zicke (2): so eine blöde, doofe, dämliche, sentimentale Z.! **3.** bes. in osteuropäischen Binnengewässern u. der Ostsee vorkom-mender, dem Hering ähnlicher Karpfenfisch mit unregelmäßig gewellter Seitenlinie u. auffällig langer Afterflosse, der in bestimmten Ländern auch als Speisefisch verwendet wird.

Ziegel ['ʦi:gl̩], der; -s, - [mhd. ziegel, ahd. ziegal < lat. tēgula, zu: tegere = (be)decken]: **a)** *[roter bis bräunlicher] Baustein* (1) *aus gebranntem Ton, Lehm:* Z. brennen; **b)** *roter bis bräunlicher, flacher, mehr od. weniger stark gewell-ter Stein zum Dachdecken aus gebranntem Ton, Lehm; Dachziegel:* das Dach war mit -n gedeckt.

ziegel-, Ziegel-: ~**bau**, der; Pl. **1.** ⟨o. Pl.⟩ *das Errichten von Bauten aus Ziegeln* (a). **2.** ⟨Pl. -ten⟩ *Gebäude aus Ziegeln* (a); ~**brenner**, der: *jmd., der Ziegel brennt* (Berufsbez.), dazu ~**brennerei**, die: svw. ↑Ziegelei; ~**dach**, das: *Dach, das mit Ziegeln* (b) *gedeckt ist;* ~**farben** ⟨Adj.; o. Steig.; nicht adv.⟩: svw. ↑~rot; ~**ofen**, der: *Ofen, in dem Ziegel gebrannt werden;* ~**presse**, die: *Vorrichtung zum Formen von Ziegeln;* ~**rot** ⟨Adj.; o. Steig.; nicht adv.⟩: *von warmem, trübem Orangerot, wie ein Ziegel* (a); ~**stein**, der: svw. ↑Ziegel (a); ~**streicher**, der: *jmd., der Ziegel formt* (Berufsbez.).

Ziegelei [ʦi:gə'lai], die; -, -en [aus dem Niederd.]: *Industrie-betrieb, der Ziegel u. ähnliche Erzeugnisse herstellt;* **ziegeln** ['ʦi:gl̩n], der; -s, - (veraltet): *Ziegel herstellen.*

Ziegen-: ~**bart**, der: **1.** *bartähnliche, lang nach unten wachsen-de Haare unterhalb des Unterkiefers der männlichen Ziege:* ein Herr mit Z. (ugs.; Spitzbart). **2.** *meist grüngelblicher bis fahlbrauner [Speise]pilz, der einer Koralle ähnelt; Koral-lenpilz;* ~**bock**, der; *männliche Ziege;* ~**herde**, die; ~**hirt**, der; ~**käse**, der: *unter Verwendung von Ziegenmilch herge-stellter Käse;* ~**lamm**, das (bes. Fachspr.): *junge Ziege;* ~**leder**, das: *aus dem Fell der Hausziege gefertigtes Leder (das bes. zur Herstellung von Schuhen, Taschen u. Hand-schuhen verwendet wird);* Chevreau; ~**lippe**, die [nach der Form des Hutes]: *olivbrauner Pilz mit breitem, halbkugeli-gem bis flachem Hut u. leuchtendgelben Röhren, der als Speisepilz beliebt ist;* ~**melker**, der: *Pilz der Vogel liest u. a. am Euter von Ziegen Ungeziefer ab]: in der Dämmerung u. nachts umherfliegende Schwalbe mit kurzem, breitem Schnabel u. baumrindenartig gefärbtem Gefieder;* ~**milch**, die: *Milch von der Ziege;* ~**peter**, der; -s, - [H. u.; 2. Bestandteil ↑Peter] (ugs.): svw. ↑Mumps.

Zieger ['ʦi:gɐ], der; -s - [mhd., eigtl. Ugr, H. u.] (österr., südd.): **a)** *Kräuterkäse;* **b)** *Molke; Quark;* ⟨Zus.:⟩ **Ziegerkä-se**, der.

Ziegler ['ʦi:glɐ], der; -s, - (veraltet): svw. ↑Ziegelbrenner.

zieh [ʦi:]: ↑ziehen.

zieh-, Zieh-: ~**bank**, die ⟨Pl. ...bänke⟩ (Technik): *Maschine zum Ziehen von dicken Drähten;* ~**brunnen**, der: *Brunnen* (1) *[mit einer Kurbel], aus dem das Wasser in einem Eimer hochgezogen wird;* ~**eisen**, das (Technik): *Vorrichtung an der Ziehbank mit verschieden großen Löchern, durch die Metall zu Draht gezogen wird;* ~**feder**, die: svw. ↑Reißfeder; ~**eltern** ⟨Pl.⟩ (landsch.): svw. ↑Pflegeeltern; ~**harmonika**, die: *einfachere Handharmonika;* ~**kind**, das (landsch.): svw. ↑Pflegekind; ~**klinge**, die (Holzverarb.): *einem Messer ähn-liches Stück Stahl mit scharfer Schneide, mit dem Späne abgehoben werden u. das Holz geglättet wird;* ~**leute** ⟨Pl.⟩ (landsch.): *Möbelpacker;* ~**messer**, das (Holzverarb.): svw. ↑~klinge; ~**mutter**, die (landsch.): svw. ↑Pflegemutter; ~**pflaster**, das: svw. ↑Zugpflaster; ~**schleiffahle**, die (Tech-nik): *Werkzeug, mit dem Metall glattgeschliffen wird;* ~**schleifen** ⟨sw. V.; hat⟩ u. ↑honen.

ziehen ['ʦi:ən] ⟨unr. V.⟩ [mhd. ziehen, ahd. ziohan]: **1.** *hinter sich her in der eigenen Bewegungsrichtung in gleichmä-ßiger Bewegung fortbewegen* ⟨hat⟩: einen Handwagen, die Riksche z.; sich auf einem Schlitten z. lassen; die Pferde, Ochsen zogen den Pflug; Ü etw. nach sich z. (etw. zur Folge haben); **die Karre/den Karren aus dem Dreck z.** (↑Kar-re 1 a). **2.** ⟨hat⟩ **a)** *in gleichmäßiger Bewegung [über den Boden od. eine Fläche] von einer Stelle zur anderen, zu sich hin bewegen:* der Zug wird z. (!] (als Aufschrift an Türen); den Stuhl an den Tisch z.; das Boot an Land z.; den Verunglückten aus dem Auto, die Leiche aus dem Wasser z.; sie zog die Tür leise ins Schloß; **b)** *jmdn. [an der Hand] mit sich fortbewe-gen; jmdn. anfassen, packen u. bewirken, daß er sich mit*

an eine andere Stelle bewegt: Junge, laß dich nicht so
z.!; sie zog ihn [an der Hand] ins andere Zimmer; die
Pferde aus dem Stall z.; er zog sie neben sich aufs Sofa;
sie zogen ihn mit Gewalt ins Auto; Ü So hat er alle mög-
lichen Personen an seinen Hof gezogen, Dichter, Philoso-
phen (Thieß, Reich 242); *jmdn., etw. an Land z.* (↑Land
1); *jmdn. auf seine Seite z.* (↑Seite 9 a); **c)** *mit einer sanften
Bewegung bewirken, daß jmd. ganz dicht an einen heran-
kommt; jmdn. an sich drücken:* er zog sie liebevoll, zärtlich
an sich; **d)** *durch Einschlagen des Lenkrades, Betätigen
des Steuerknüppels in eine bestimmte Richtung steuern:* er
zog den Wagen in letzter Sekunde scharf nach links, in
die Kurve; der Pilot zog die Maschine wieder nach oben.
3. ⟨hat⟩ **a)** *Zug (3) auf etw. [was an einem Ende beweglich
befestigt ist] ausüben:* an der Klingelschnur z.; der Hund
zieht [an der Leine] *(drängt ungestüm vorwärts);* *an
einem/am gleichen/an demselben Strang ziehen* (↑Strang
1 b); **Leine z.** (↑Leine); **b)** *etw. anfassen, packen u. daran
zerren, reißen:* jmdn. am Ärmel z.; der Lehrer zog ihn
an den Haaren, an den Ohren; **c)** *etw. durch Ziehen (3 a)
betätigen:* die Notbremse, Wasserspülung, die Orgelregi-
ster z.; *alle Register z.* (↑Register 3 a); **die Fäden z.** *(insge-
heim den entscheidenden Einfluß haben, die eigentliche
Macht ausüben);* **d)** *[durch Herausziehen eines Faches o. ä.]
einem Automaten (1 a) entnehmen:* Zigaretten, Süßigkeiten,
Blumen aus Automaten z. **4.** *anziehen (7), Anzugsvermögen
haben* ⟨hat⟩: der Wagen, der Motor zieht ausgezeichnet.
5. ⟨hat⟩ **a)** *in eine bestimmte Richtung bewegen:* die Angel
aus dem Wasser z.; die Rolläden in die Höhe z.; die
vier Schiffbrüchigen wurden an Bord gezogen; er zog die
Knie bis unters Kinn; der Sog zog ihn in die Tiefe; er
wurde in den Strudel gezogen; die schwere Last zog ihn
fast zu Boden; die Ruder kräftig durchs Wasser z.; die
Strümpfe kurz durchs Wasser z. *(schnell auswaschen);*
mechanisch zog sie den Kamm durchs Haar; Ü ⟨unpers.:⟩
es zog ihn immer wieder an den Ort des Verbrechens;
es zog ihn in die Ferne; dennoch zog ihn doch immer wieder
zu ihr; *jmdn., etw. durch den Kakao z.* (↑Kakao); *jmdn.,
etw. in den Dreck/Schmutz z.* (↑Schmutz 1); **b)** *an eine
bestimmte Stelle, in eine bestimmte Lage, Stellung bringen:*
Perlen auf eine Schnur z.; den Faden durchs Nadelöhr,
den Gürtel durch die Schlaufen z.; den Hut [tief] ins Gesicht
z.; er zog die Schutzbrille über die Augen; eine Decke
fest um sich z.; sie zog den Gürtel stramm um die Hüften;
den Schleier vor das Gesicht, die Gardinen vor das Fenster
z.; **c)** *über od. unter etw. anziehen* ⟨hat⟩: einen Pullover
über die Bluse z.; er zog ein Hemd unter den Pullover;
d) *(bes. von Spielfiguren) von einer Stelle weg zu einer
anderen bewegen; verrücken:* den Springer auf ein anderes
Feld z.; ⟨auch o. Akk.-Obj.:⟩ du mußt z.!; **e)** *durch Ziehen
(3 a) aus, von etw. entfernen, es von einer bestimmten Stelle
wegbewegen:* jmdm. einen Zahn z.; er zog ihm den Splitter
aus dem Fuß; einen Nagel aus dem Brett, den Korken
aus der Flasche z.; den Stiefel vom Fuß z.; den Ring
vom Finger z.; den Hut [zum Gruß] z. *(hochheben);* nach
der Operation müssen die Fäden gezogen werden; Ü Bank-
noten aus dem Verkehr z.; *das Fell über die Ohren
z.* (↑Fell a); *jmdm. etw./die Würmer aus der Nase z.* (↑Nase
1 a; ↑Wurm 1); *jmdm. den Zahn z.* (↑Zahn 1). **6.** ⟨hat⟩
a) *mit einer ziehenden Bewegung aus etw. herausnehmen,
herausholen:* die Brieftasche, den Presseausweis [aus der
Jackentasche] z.; den Degen, das Schwert z.; die Pistole
[aus der Halfter] z.; ⟨auch o. Akk.-Obj.:⟩ zieh *(zieh deine
Waffe)* endlich, du Feigling!; Ü die Wurzel aus einer Zahl
z. (Math.; *die Grundzahl einer Potenz errechnen);* *vom
Leder z.* (↑Leder 1); **b)** *aus einer bestimmten Menge auswäh-
len u. herausholen:* ein Los z.; du mußt eine Karte z.;
sie hat ihren Gewinn gezogen; *den kürzeren z.* (↑kurz
1 a); *mit jmdm., etw. das Große Los z./gezogen haben* (↑Los
1 b). **7.** *seinen [Wohn]sitz verlegen, umziehen* ⟨ist⟩: aufs
Land, nach Hamburg z.; sie ziehen in eine andere Woh-
nung, Straße; das Institut zieht bald in ein neues Gebäude;
sie ist zu ihrem Freund gezogen. **8.** *sich irgendwohin bewe-
gen; irgendwohin unterwegs sein* ⟨ist⟩: durch die Lande
z.; jmdm. ungern z. *(fortgehen)* lassen; von dannen, in
die Fremde, heimwärts z.; die Soldaten zogen ins Manöver,
in den Krieg, an die Front; die Demonstranten zogen
[randalierend] durch die Straßen, zum Rathaus; die Hirsche
ziehen zum Wald; die Aale ziehen flußaufwärts; die Schwal-
ben ziehen nach Süden; Nebel zieht über die Wiesen;

die Wolken ziehen [schnell]; der Qualm, Gestank zog durch
das ganze Haus, ins Zimmer; die Feuchtigkeit ist in die
Wände gezogen *(gedrungen);* Ü die verschiedensten Ge-
danken zogen durch ihren Kopf; *gegen/für jmdn., etw.
zu Felde z.* (↑Feld 6); *auf Wache z.* (↑Wache 1); *einen
z. lassen* (↑fahren 11). **9.** ⟨z. + sich⟩ *sich [auf irgendeine
Weise] irgendwohin erstrecken, bis irgendwohin verlaufen*
⟨hat⟩: die Straße zieht sich bis zur Küste; die Grenze
zieht sich quer durchs Land; eine rote Narbe zog sich
über sein ganzes Gesicht; die Straße zieht sich aber (ugs.;
*ist ziemlich lang, so daß man längere Zeit dafür braucht;
zieht sich hin).* **10.** ⟨hat⟩ **a)** *durch entsprechende Behandlung,
Bearbeitung in eine längliche Form bringen, durch Dehnen,
Strecken herstellen:* Draht, Röhren, Kerzen z.; **b)** *etw.
[an beiden Enden] so ziehen* (3 a), *daß es entsprechend
lang wird;* dehnen: die Bettücher, Wäschestücke [in Form]
z.; Kaugummi läßt sich gut z.; *etw. in die Länge z.* (↑Länge
1 a); **c)** *(von etw. Zähflüssigem) entstehen lassen, erzeugen,
bilden:* der Leim, Honig zieht Fäden; bei der Hitze zog
das Pflaster Blasen; *Blasen z.* (↑Blase 1 a); **d)** svw. ↑aufzie-
hen (3): eine neue Saite auf die Geige z.; das Bild auf
Pappe z.; **e)** *beim Singen, Sprechen die Töne, Laute, Silben
[unangenehm] breit [hebend u. senkend] dehnen.* **11.** *ausrol-
len, ausbreiten, irgendwo entlanglaufen lassen u. an bestimm-
ten Punkten befestigen; spannen* ⟨hat⟩: eine [Wäsche]leine,
Schnüre z.; Leitungen z. **12.** *[als Ausdruck bestimmter
Gefühle, Meinungen o. ä.] bestimmte Gesichtspartien so ver-
ändern, daß sie von der sonst üblichen Stellung, vom sonst
üblichen Aussehen abweichen* ⟨hat⟩: eine Grimasse, einen
Flunsch z.; [nachdenklich] die Stirn in Falten z.; den Mund
in die Breite z.; [mißmutig] die Mundwinkel nach unten
z.; die Augenbrauen nach oben z.; *ein schiefes Maul
z.* (↑Maul 2 a); *ein Gesicht z.* (↑Gesicht 2). **13.** ⟨z. + sich⟩
svw. ↑verziehen (2 b) ⟨hat⟩: das Brett zieht sich; der Rah-
men hat sich gezogen. **14.** ⟨hat⟩ **a)** *Anziehungskraft (1)
haben:* der Magnet zieht nicht mehr; **b)** (ugs.) *die gewünschte
Wirkung, Erfolg haben; ankommen* (4 a): dieses neue Zeit-
schrift, der Film zieht enorm; diese Masche zieht immer
noch; deine Tricks, Ausreden ziehen nicht mehr; das zieht
bei mir nicht; **c)** *bewirken, daß sich etw. (als Reaktion
auf ein bestimmtes Verhalten o. ä.) auf etw. richtet:* alle
Blicke auf sich z.; jmds. Unwillen, Zorn auf sich z. **15.**
⟨hat⟩ **a)** *mit einem [tiefen] Atemzug in sich aufnehmen;
einatmen:* die frische Luft, den Duft der Blumen durch
die Nase z.; er zog den Rauch tief in die Lungen; **b)**
*etw. in den Mund nehmen u. unter Anspannung der Mund-
muskulatur Rauch, Flüssigkeit daraus entnehmen:* an der
Pfeife z.; hastig, nervös an der Zigarette
z.; an einem Strohhalm z.; laß mich mal an deiner Zigarette
z.; sie zogen (Jargon; *raucht Haschisch o. ä.).* **16.** ⟨hat⟩
a) *(von Pflanzen) bestimmte Stoffe in sich aufnehmen:* Nah-
rung aus dem Boden z.; der Feigenbaum zieht viel Wasser;
b) *gewinnen* (5 b): Öl aus bestimmten Pflanzen z.; Erz
aus Gestein z.; Ü Profit, Nutzen, einen Vorteil aus etw.
z. **17.** ⟨hat⟩ **a)** *etw., bes. einen* ¹*Stift (2) o. ä., von einem
bestimmten Punkt ausgehend, ohne abzusetzen, über eine
Fläche bewegen u. dadurch (eine Linie) entstehen lassen:*
eine Senkrechte, einen Kreis, Bogen z.; Linien [mit dem
Lineal] z.; Ü Parallelen z. *(etw. miteinander vergleichen);*
einen Schlußstrich unter etw. z. (↑Schlußstrich); **b)** *nach
einer bestimmten Linie anlegen, bauen, errichten:* einen
Graben, eine Grenze z.; sie zogen eine Mauer [um
die Stadt]; Zäune [um die Parks] z.; **c)** *er zog sich einen
Scheitel;* **c)** *eine bestimmte Linie beschreiben:* seine Bahn
z.; mit dem Flugzeug eine Schleife z.; beim Schlittschuh-
laufen Figuren z. **18.** *aufziehen, züchten* ⟨hat⟩: etw. aus
Samen, Stecklingen z.; Rosen, Spargel z.; unsere Nachbarn
ziehen Schweine, Gänse; Ü den Jungen werde ich mir
noch z. *(so formen, so erziehen, wie ich es will).* **19.** ⟨hat⟩
a) *mit kochendem, heißem Wasser o. ä. übergossen sein
u. so lange eine Weile stehenbleiben, bis die übergossene
Substanz ihre Bestandteile, ihren Geschmack u. ihr Aroma
an das Wasser abgibt:* den Tee 3 Minuten z. lassen; der
Kaffee hat lange genug gezogen; **b)** (Kochk.) *etw. in einer
Flüssigkeit knapp unter dem Siedepunkt halten u. langsam
garen lassen:* die Klöße z. lassen; der Fisch soll nicht
kochen, sondern z. **20.** ⟨unpers.⟩ *als Luftzug in Erscheinung
treten, unangenehm zu verspüren sein* ⟨hat⟩: [Tür zu] es
zieht!; im Halle zieht es; es zieht aus allen Ecken,
vom Fenster her, an die Beine, mir an den Beinen. **21.**

den nötigen Zug haben, um entsprechend zu funktionieren ⟨hat⟩: der Ofen, Kamin, Schornstein zieht [gut, schlecht]; die Pfeife zieht nicht mehr. **22.** *einen Schmerz, der sich in einer bestimmten Linie ausbreitet, haben* ⟨hat⟩: es zieht [mir] im Rücken; ziehende Schmerzen in den Beinen, Gliedern haben; ⟨subst.:⟩ sie verspürte ein leichtes, starkes Ziehen im Bauch, Rücken. **23.** (Geldw.) *auf eine dritte Person, auf einen Wechselnehmer ausstellen* ⟨hat⟩: einen Wechsel auf jmdn. z.; ein gezogener Wechsel. **24.** *mit einem Gegenstand ausholend schlagen* ⟨hat⟩: eine Latte, eine Flasche über den Kopf z.; er zog ihm eins über die Rübe. **25.** (Waffent.) *mit schraubenlinienartigen Zügen* (15) *versehen* ⟨hat; meist im 2. Part.⟩: ein Gewehr mit gezogenem Lauf. **26.** in verblaßter Bed., auch als Funktionsverb ⟨hat⟩: Lehren aus etw. z. *(aus etw. lernen);* den Schluß aus etw. z. *(aus etw. schließen):* falsche, voreilige Schlüsse z.; Folgerungen, Konsequenzen z.; Vergleiche z. *(etw. miteinander vergleichen);* jmdn. zur Rechenschaft, zur Verantwortung z. *(für etw. verantwortlich machen);* *[die] Bilanz [aus etw.] z. (↑Bilanz b); **das Fazit aus etw. z.** (↑Fazit 2); **jmdn., etw. in Betracht z.** (↑Betracht); **etw. in Erwägung z.** (↑Erwägung); **jmdn./etw. in Mitleidenschaft z.** (↑Mitleidenschaft); **jmdn. ins Vertrauen z.** (↑Vertrauen); **etw. in Zweifel z.** (↑Zweifel); **jmdn./etw. zu Rat[e] z.** (↑Rat 1); ⟨Abl.:⟩ **Ziehung,** die; -, -en: *das Ziehen einzelner Lose zur Ermittlung der Gewinner (bei einer Lotterie);* ⟨Zus.:⟩ **Ziehungsliste,** die.
Ziel [tsi:l], das; -[e]s, -e [mhd., ahd. zil, viell. eigtl. = Abgemessenes]: **1.a)** *Punkt, Ort, bis zu dem man kommen will, den man erreichen will:* unser heutiges Z. ist Freiburg; das Z. einer Reise, Wanderung, Expedition; [endlich] am Z. [angelangt] sein; mit unbekanntem Ziel abreisen; [kurz] vor dem Z. umkehren; auf diesem Wege kommen wir nie zum Ziel *(so erreichen wir nichts, nie etw.);* **b)** (Sport) *das Ende einer Wettkampfstrecke (das durch eine Linie, durch Pfosten o.ä. markiert ist):* [als erster] das Z. erreichen; als letzter durchs Z. gehen, ins Z. kommen. **2.** *etw., was beim Schießen, Werfen o.ä. anvisiert wird, getroffen werden soll:* bewegliche -e; ein Z. anvisieren, treffen, verfehlen; ein Z. unter Beschuß nehmen; die Ölraffinerien boten (dem Feind) ein gutes Z.; am Z. vorbeischießen; etw. dient als Z.; Z. aufsitzen lassen (Schießsport; *auf den unteren Rand des ³Schwarzen zielen*). **3.** *etw., worauf jmds. Handeln, Tun o.ä. ganz bewußt gerichtet ist, was man als Sinn u. Zweck, angestrebtes Ergebnis seines Handelns, Tuns zu erreichen sucht:* erklärtes Z. ist es ...; [das] Z. unserer Bemühungen ist ...; die politischen -e eines Landes; ein [klares] Z. vor Augen haben; weitgestecktes, kühne -e verfolgen; sein Z. im Auge behalten, aus dem Auge verlieren; ein bestimmtes Z. ins Auge fassen; der Schüler hat das Z. der Klasse *(Klassenziel)* nicht erreicht; sich ein Z. setzen, stecken; jmdm. für seine -e einspannen, mißbrauchen; [unbeirrbar] auf sein Z. lossteuern (ugs.; *etw. planmäßig verwirklichen);* er studiert mit dem Z. *(der Absicht),* in die Forschung zu gehen; sich von seinem Z. nicht abbringen lassen; sich etw. zum Z. setzen; R Beharrlichkeit führt zum Z.; *[weit] **über das Z. [hinaus]schießen** (ugs.; *die Grenze des Vernünftigen, Zulässigen [weit] überschreiten).* **4.** (Kaufmannsspr. veraltend) *Zahlungsfrist, Termin:* das Z. der Zahlung ist 30 Tage; etw. gegen 3 Monate Z. kaufen.
ziel-, Ziel-: ~ansprache, die (bes. Milit.): vgl. Ansprache (2); ~bahnhof, der: *Bahnhof, in dem eine Zugverbindung endet;* ~band, das ⟨Pl. -bänder⟩ (Sport): *über der Ziellinie gespanntes [weißes] Band;* ~bewußt ⟨Adj.; o. Steig.⟩: *genau wissend, was man erreichen will, u. entsprechend handelnd:* jmd. ist sehr z.; z. handeln; z. auf etw. zusteuern, dazu: ~bewußtheit, die; ~drama, das (Literaturw.): *Drama, in dem die Handlung mit den konfliktauslösenden Ereignissen beginnt u. geradlinig auf das Ende (die Katastrophe) hingeführt wird;* ~einrichtung, die: svw. ↑~vorrichtung; ~fahndung, die (Kriminologie): *gezielte Fahndung, die sich auf eine bestimmte verdächtige Person konzentriert, dazu:* ~fahndungskommando, das; ~fahrt, die (Motorsport): *kleinere Sternfahrt;* ~fehler, der: *ungenaues Anvisieren des Ziels;* ~fernrohr, das: *Fernrohr [mit Fadenkreuz] bes. auf dem Lauf von Gewehren, das auch über größere Entfernungen genaues Zielen ermöglicht;* ~film, der: **1.** *auf eine Rolle gewickeltes Transparent* (2) *an [der Stirnseite von] Straßenbahnen u. Bussen auf dem bes. die für den jeweiligen Linie* (6) *angegeben ist:* bitte Z. des Zuges beachten (Hin-

weis an Haltestellen). **2.** (Sport) vgl. ~foto; ~fluggerät, das: *Peilgerät für Flugzeuge;* ~foto, das (Sport) *mit einer im Ziel* (1 b) *installierten Kamera aufgenommenes Foto, dem die genaue Reihenfolge der einlaufenden Wettkämpfer festgehalten ist;* ~gebiet, das (Milit.): *Gebiet, Fläche als Ziel militärischer Angriffe;* ~gerade, die (Sport): *gerade Strecke einer Lauf-, Rennbahn kurz vor dem Z.:* in die Z. einlaufen, einbiegen; ~gerät, das: *Gerät zum Zielen;* ~gerichtet ⟨Adj.; o. Steig.⟩: *an einem klaren Ziel orientiert, dazu:* ~gerichtetheit, die; ~gruppe, die (Werbung): *Gruppe von Personen (mit vergleichbaren Merkmalen), die gezielt auf etw. angesprochen, mit etw. erreicht werden soll:* -n der Werbung; ~hafen, der: vgl. ~bahnhof; ~kamera, die (Sport): *im Ziel* (1 b) *installierte Kamera, mit der ein Zielfilm od. Zielfoto aufgenommen wird;* ~kauf, der (Wirtsch.): *Kauf, bei dem die Rechnung erst nach Lieferung zu einem bestimmten Zeitpunkt zur Zahlung fällig wird;* ~kurve, die (Sport): *Kurve, die vor der Zielgeraden liegt;* ~landung, die: *Landung in einem markierten Feld;* ~linie, die (Sport): **a)** *über eine Lauf-, Rennbahn gezogene Linie, die das Ziel* (1 b) *markiert;* **b)** svw. ↑Ziel (1 b); ~loch, das (Golf): *Loch, in das der Ball gebracht, geschlagen werden muß;* ~los ⟨Adj.; -er, -este⟩ Steig. ungebr.⟩ [urspr. = endlos]: *ohne festes, erkennbares Ziel; ohne [genau] zu wissen, wohin z. durch die Straßen irren, dazu:* ~losigkeit, die; -; ~marke, die: *Markierung an einem Zielgerät, die man beim Zielen mit dem Ziel optisch zu einer Linie bringt;* ~ortung, die (DDR): *Prämie für eine terminu. qualitätsgerechte Planerfüllung;* ~punkt, der: *Punkt, Stelle, auf die man zielt;* ~richter, der (Sport): *Kampfrichter, bes. bei Lauf- u. Rennwettbewerben;* ~scheibe, die: svw. ↑Schießscheibe: auf eine Z., nach einer Z. schießen; Ü er war Z. des Spottes der Kollegen; der Innenminister diente der Opposition als Z. (für ihre Angriffe); ~schiff, das: **1.** (Milit.) *Schiff, das als Ziel für Schieß- u. Bombenwurfübungen dient.* **2.** (Rennsegeln) *Schiff, das die Ziellinie* (b) *markiert;* ~schild, das: vgl. ~film (1); ~setzung, die: *Festsetzung, Bestimmung dessen, was erreicht werden soll; Plan; Vorhaben; Absicht:* eine klare, realistische Z.; ein Projekt mit sozialen, politischen -en; ~sicher ⟨Adj.⟩: **a)** *das Zielen, Treffen sicher beherrschend:* mit -er Schütze; z. sein; **b)** *genau ein Ziel vor Augen habend:* mit -en Schritten auf jmdn. zusteuern; der Hafen ansteuern, dazu: ~sicherheit, die ⟨o. Pl.⟩; ~sprache, die (Sprachw.): **1.** *Sprache, in die übersetzt wird (Ggs.: Ausgangssprache).* **2.** *Sprache einem Nichtmuttersprachler zu vermitteln ist, von ihm zu erlernen ist;* ~stellung, die (DDR): svw. ↑~setzung; ~strebig [-ʃtre:bɪç] ⟨Adj.⟩: **1.** *unbeirrt seinem Ziel zustrebend:* z. sein; z. etw. verfolgen. **2.** *immer auf ein festes Ziel hinarbeitend, es nicht aus den Augen verlierend:* ein -er junger Mann; z. handeln, dazu: ~strebigkeit, die; -; ~verkehr, der (Verkehrsw.): *in einem Ort[steil] als Berufsverkehr o.ä. endender Verkehr* (Ggs.: Quellverkehr); ~vorrichtung, die: *Vorrichtung zum Zielen:* die Z. eines Panzers.
zielen [ˈtsi:lən] ⟨sw. V.; hat⟩ /vgl. zielend, gezielt/ [mhd. zil(e)n, ahd. zilēn, zilōn]: **1.** *auf ein bestimmtes Ziel richten:* auf die Scheibe, auf Spatzen z.; über Kimme und Korn z.; der Polizist zielte auf die Beine, [mit dem Revolver] nach ihm; gezielt schießen; Ü ihre Frage zielte ins Schwarze *(traf den Kern);* **2.** *sich beziehen, gerichtet sein:* vieles war seiner Kritik auf die Mißstände; der Vorwurf zielte auf seine Geldgier; das auf das Wirkliche zielten sich nicht, diese Bilder zielten auf eine schnelle und vollständige Lösung; seine Bemühungen zielten auf eine Veränderung der politischen Verhältnisse; **zielend** ⟨Adj.; o. Steig.; nicht adv.⟩ (Sprachw.): svw. ↑transitiv: -es Zeitwort.
Ziem [tsi:m], der; -[e]s, -e [↑Ziemer] (veraltet): *oberes Stück der Keule [vom Rind].*
ziemen [ˈtsi:mən] ⟨sw. V.; hat⟩ [mhd. zemen, ahd. zeman, eigtl. = sich fügen, passen] (geh., veraltend): **1.** ⟨z. + sich⟩ *sich gehören* (5), *sich* ↑schicken (4); *sich geziemen* (2): es ziemt sich nicht, jemanden anderer zuzuhören. **2.** (selten) *für jmdn. passend, angemessen sein; geziemen* (1): ... daß Wehklagen keinem Manne zieme (Thieß, Reich 549).
Ziemer [ˈtsi:mɐ], der; -s, - [mhd. zim(b)ere, H. u.]: **1.** (bes. Jägerspr.) *Rückenstück [vom Wild].* **2.** kurz für ↑Ochsenziemer.
ziemlich [ˈtsi:mlɪç; 12: mhd. zimelich, ahd. zimilīh, zu ↑zie-

men]: **I.** ⟨Adj.⟩ **1.** ⟨o. Steig.; nur attr.⟩ (ugs.) *(in Ausmaß, Menge o. ä.) nicht gerade gering; beträchtlich:* eine -e Menge; das ist eine -e Frechheit; sich mit -er Lautstärke unterhalten; etw. mit -er Sicherheit *(so gut wie sicher)* wissen. **2.** (geh., veraltend) *schicklich:* ein -es Benehmen; diese Szene erschien ihm nicht z. **II.** ⟨Adv.⟩ **1.** *in verhältnismäßig hohem, großem, reichlichem o. ä. Maße:* es ist z. kalt; ich kenne ihn z. gut; du kommst z. spät; wir müssen uns z. beeilen; z. viele Leute. **2.** (ugs.) *annähernd, fast; ungefähr:* ich bin mit der Arbeit z. fertig; er ist so z. in meinem Alter; alles verlief so z. nach Wunsch.

Ziepchen, Ziepelchen ['t͡si:p(l)çən], das; -s, - [lautm., zu ↑ziepen (1)] (landsch.): *junges Hühnchen, Küken;* **ziepen** ['t͡si:pn̩] ⟨sw. V.; hat⟩ [lautm.] (landsch., bes. nordd.): **1.** *einen hohen, feinen pfeifenden Ton hören lassen, der sich wie „ziep" anhört:* die Drossel ziept. **2. a)** *jmdn. an der Haut, den Haaren so ziehen, daß er einen kurzen, feinen, leicht stechenden Schmerz empfindet:* jmdn. an den Haaren z.; der ziept mich immer am Ohr; **b)** ⟨unpers.⟩ *kurz u. stechend schmerzen:* au, das ziept!; es ziepte mir im Kreuz.

Zier [t͡si:ɐ̯], die; - [mhd. ziere, ahd. ziarī = Schönheit, Pracht, zu mhd. ziere, ahd. ziari = herrlich, prächtig] (veraltet): *Zierde.*

Zier-: ~**affe,** der (veraltend abwertend): svw. ↑~bengel; ~**baum,** der: vgl. ~pflanze; ~**bengel,** der (veraltend abwertend): *eitler, übertrieben elegant gekleideter junger Mann; Geck;* ~**blume,** die: vgl. ~pflanze; ~**farn,** der: vgl. ~gras; ~**fisch,** der: *in Aquarien u. Teichen zur Zierde gehaltener, bes. hübscher, kleiner Fisch;* ~**garten,** der: *Garten, in dem (im Gegensatz zum Nutzgarten) lediglich Zierpflanzen gezogen werden;* ~**giebel,** der (Archit.): *bes. dekorativ ausgestalteter Giebel;* ~**glas,** das ⟨Pl. -gläser⟩: *bes. schönes, zur Zierde hergestelltes* ¹*Glas* (2); ~**gras,** das: *als Zierpflanze gezogene Grasart;* ~**kürbis,** der: *bes. wegen seiner dekorativen Form gezogener, im Winter getrockneter als Zimmerschmuck dienender Kürbis;* vgl. Cucurbita; ~**leiste,** die: **1.** *Leiste* (1) *als Verzierung.* **2.** (Druckw.) *[dekorativ ausgestaltete] als Verzierung dienende Linie auf einer Buchseite;* ~**motiv,** das (bes. Kunstwiss.): *dekoratives* (1) *Motiv, Verzierung* (b); ~**nadel,** die: *[längliches] Schmuckstück zum Anstecken;* ~**naht,** die (Handarb.): *als Verzierung dienende Naht;* ~**pflanze,** die: *zur Zierde gezogene od. gehaltene Pflanze;* ~**profil,** das (Archit.): *dekorativ ausgestaltetes Profil* (6); ~**puppe,** die (veraltend abwertend): *eitle, übertrieben elegant gekleidete junge Frau; eitles, herausgeputztes Mädchen;* ~**schrift,** die: *dekorativ ausgestaltete Schrift;* ~**stab,** der (Archit.): *meist wie ein [halb]runder Wulst hervorspringende Verzierung an der Fassade eines Gebäudes;* ~**stich,** der (Handarb.): *als Verzierung dienender, z. B. farblich abgesetzter od. dekorativ ausgestalteter Stich* (4 b); ~**strauch,** der: vgl. ~pflanze; ~**streifen,** der: *Streifen* (1 a, c) *als Verzierung;* ~**stück,** das (veraltend): *Schmuckgegenstand;* ~**vogel,** der: *in Volieren od. im Käfig gehaltener, bes. hübscher Vogel.*

Zierat ['t͡si:raːt], der; -[e]s, -e [mhd. zieroāt, zu: ziere, ↑Zier] (geh.): *Verzierung* (b): die Knöpfe sind bloßer Z.; die Fassaden sind reich an -en; vgl. **Zierde** ['t͡si:ɐ̯də], die; -, -n [mhd. zierde, ahd. zierida]: *etw., was etw. ziert, schmückt; Verzierung* (b): zur Z. Blumen auf den Tisch stellen; Ü sie ist eine Z. ihres Geschlechts, die Z. des Turnvereins; der Dom ist eine Z. für die Stadt; seine Bescheidenheit gereicht ihm zur Z.; **zieren** ['t͡si:rən] ⟨sw. V.; hat⟩ /vgl. geziert/ [mhd. zieren, ahd. ziarōn]: **1. a)** (geh., selten) *mit etw. schmücken, ausstatten; schmücken* (b): ein Zimmer mit Bildern, Blumen z.; seine Hände waren mit Ringen geziert; **b)** *bei jmdm., etw. als Zierde vorhanden sein; schmücken* (b): eine Goldbrosche zierte ihr Kleid; Orden zierten seine Brust; adlige Namen zierten den Briefkopf. **2.** ⟨z. + sich⟩ (abwertend) *mit gekünstelter Zurückhaltung, Schüchternheit o. ä. etw. [zunächst] ablehnen, was man eigentlich gern tun, haben möchte:* sich beim Essen z.; zier dich nicht so!; er nannte die Dinge beim Namen, ohne sich zu z. ⟨oft ohne Umschweife⟩; ⟨Abl. zu 2:⟩ **Ziererei** [t͡si:rə'rai̯], die; -, -en (abwertend) *[dauerndes] Sichzieren;* **zierlich** ⟨Adj.⟩ [mhd. zierlich = strahlend, prächtig): *(auf anmutige, ansprechende Weise) klein u. fein [gestaltet]; graziös:* eine -e (grazile) Figur, Gestalt; -e Hände; ein -es Sesselchen; eine -e Handschrift; sie ist sehr z.; ⟨Abl.:⟩ **Zierlichkeit,** die; -, -en ⟨Pl. ungebr.⟩.

Ziesel ['t͡si:z]], der, österr. meist: das; -s, - [mhd. zisel, wohl < tschech. sysel]: *in den Steppen Osteuropas u. Nordameri-*

kas heimisches, in Erdhöhlen lebendes Nagetier mit meist graubraunem Fell, rundlichem Kopf, kleinen Ohren u. großen Backentaschen.

Ziest [t͡si:st], der; -[e]s, -e [aus dem Slaw., obersorb. čist, eigtl. = Reinigungskraut, nach der blutreinigenden Wirkung]: *Pflanze mit ganzrandigen od. gezähnten Blättern u. kleinen, rötlichen, gelben od. weißen Blüten, die als Heilpflanze verwendet wird.*

Ziffer ['t͡sɪfɐ], die; -, -n [spätmhd. zifer = Ziffer; Null < afrz. cifre < mlat. cifra < arab. ṣifr = Null, zu: ṣafīra = leer sein, aus dem Altind.]: **1.** *schriftliches Zeichen, das für eine Zahl steht; Zahlzeichen, Chiffre* (1): arabische, römische -n; eine Zahl mit drei -n. **2.** *mit einer Ziffer* (1) *gekennzeichneter Unterabschnitt in einem Gesetzes-, Vertragstext:* Paragraph 8, Z. 4 des Gesetzes.

Ziffer-, Ziffern-: vgl. ziffern-, Ziffern-): ~**blatt,** das: *Scheibe (als Teil der Uhr), auf der die Stunden [in Ziffern] markiert sind u. auf der sich die Zeiger drehen;* ~**kasten,** der: svw. ↑Ziffernkasten; ~**schrift,** die: *Geheimschrift, bei der Buchstaben, Silben o. ä. durch Ziffern wiedergegeben werden.* -**zifferig** [-t͡sɪfərɪç]: ↑-ziffrig.

ziffern-, Ziffern- (vgl. Ziffer-): ~**kasten,** der (Druckw.): *Setzkasten, in dem sich nur Ziffern* (1) *befinden;* ~**kolonne,** die: *Kolonne* (2) *von Ziffern* (1); ~**schrift,** die: svw. ↑Zifferschrift.

-**ziffrig** [-t͡sɪfrɪç] in Zusb., z. B. achtziffrig *(aus acht Ziffern bestehend).*

-**zig,** (auch als selbständiges Wort:) **zig** [t͡sɪç] ⟨unbest. Zahlwort⟩ [mhd. -zec, ahd. -zig, Endung der Zehnerzahlen von 20 bis 90, zu ↑zehn] (ugs.): *steht an Stelle einer nicht genau bekannten, aber als sehr hoch angesehenen Zahl:* er ging mit -zig Sachen in die Kurve; z. Leute haben angerufen; ich kenne ihn schon z. Jahre.

zig-, Zig- (ugs.): ~**hundert** ⟨unbest. Zahlwort⟩: *viele hundert;* ~**hunderte** ⟨Pl.⟩: *viele Hunderte:* vor -n von Jahren; ~**mal** ⟨Adv.⟩: *viele Male, oft:* ich habe ihn z. darum gebeten; ~**tausend** ⟨unbest. Zahlwort⟩: *viele tausend;* ~**tausende** ⟨Pl.⟩: *viele Tausende.*

zigst... [t͡sɪçst...] ⟨geb. analog zu den Ordinalzahlen, zu ↑-zig, zig⟩ (ugs.): *steht an Stelle einer nicht genau bekannten, aber als sehr hoch angesehenen Zahl:* das ist heute schon der -e Anruf.

Zigarettchen [t͡sigaˈrɛt͡çən], das; -s, -: ↑Zigarette; **Zigarette** [t͡sigaˈrɛtə], die; -, -n ⟨Vkl. ↑Zigarettchen⟩ [frz. cigarette, Vkl. von: cigare < span. cigarro, ↑Zigarre]: *Rauchware in Form eines etwa fingerlangen Stäbchens, das in einer Hülle von Papier feingeschnittenen Tabak enthält:* selbstgedrehte -n; -n mit, ohne Filter; eine Packung, Schachtel, Stange -n; eine Z. rauchen; sich eine Z. drehen, anstecken, anzünden; jmdm. eine Z. anbieten; die Z. im Aschenbecher ausdrücken; er raucht eine Z. nach der anderen *(raucht sehr viel Zigaretten);* nur so viel:

Zigaretten-: ~**anzünder,** der: *am Armaturenbrett des Autos angebrachte Vorrichtung in Form einer kleinen Heizspirale, die auf Knopfdruck zu glühen beginnt u. an der man sich Zigaretten ansteckt;* ~**asche,** die; ~**automat,** der: *Automat* (1 a), *an dem man Zigaretten zieht;* ~**bild,** das (früher): *einer Packung Zigaretten beiliegendes Bild zum Sammeln (bes. für Kinder);* ~**etui,** das; ~**fabrik,** die; ~**geschäft,** das (ugs.): svw. ↑Tabakwarenladen; ~**hülse,** die: *aus dünnem Papier bestehende Hülse* (1) *der Zigarette;* ~**kippe,** die: ¹*Kippe;* ~**länge,** die meist in der Wendung **auf eine Z.** (ugs.; *so lange, wie es dauert, eine Zigarette zu rauchen):* er kam auf eine Z.; ~**linie,** die (Mode): *von Oberschenkel bis zum Saum gerade verlaufender Schnitt bei Hosenbeinen;* ~**packung,** die; ~**papier,** das: *dünnes Papier, in das der Tabak der Zigaretten gepreßt wird;* ~**pause,** die (ugs.): *kurze Pause, in der man eine Zigarette rauchen kann;* ~**qualm,** der; ~**rauch,** der; ~**raucher,** der: *jmd., der vorwiegend, regelmäßig Zigaretten raucht;* ~**rest,** der: ¹*Kippe;* ~**schachtel,** die; ~**sorte,** die; ~**spitze,** die: *sich verjüngendes Röhrchen, in dem die Zigarette an ihrem zum Rauchen die Zigarette [mit dem Mundstück] steckt;* ~**stummel,** der: ¹*Kippe;* ~**tabak,** der: *Feinschnitt* (1) *für Zigaretten.*

Zigarillo [t͡sigaˈrɪlo, selten auch: ...'rɪljo], der, auch: das; -s, -s, ugs. auch: die; -, -n [span. cigarrillo, Vkl. von: cigarro, ↑Zigarre]: *kleinere, dünne Zigarre;* **Zigärrchen** [t͡siˈgɛrçən], das; -s, -: ↑Zigarre; **Zigarre** [t͡siˈgarə], die; -, -n [span. cigarro, H. u.]: **1.** *Rauchware, bestehend aus Tabakblättern, die zum Rauchen zu einer dickeren Rolle*

zusammengewickelt u. *mit einem Deckblatt umhüllt sind:* eine leichte, milde, schwere, starke, dunkle, helle Z.; die Z. zieht nicht; eine Z. mit Bauchbinde (ugs.; *Streifband*); die [Spitze einer] Z. abschneiden, abbeißen; sich eine Z. anstecken. **2.** (ugs.) *grobe Zurechtweisung, Rüffel:* eine Z. bekommen; der Chef hat ihm eine Z. verpaßt.

Zigarren-: ~**abschneider,** der: *Gerät zum Abschneiden der Zigarrenspitze;* ~**asche,** die; ~**etui,** das; ~**fabrik,** die; ~**fabrikation,** die; ~**kiste,** die: *kleiner Kasten aus dünnem Holz, in dem Zigarren verpackt sind;* ~**qualm,** der; ~**rauch,** der; ~**raucher,** der: *jmd., der vorwiegend, regelmäßig Zigarren raucht;* ~**schere,** die: vgl. ~abschneider; ~**sorte,** die; ~**spitze,** die: **1.** *spitz zulaufendes Mundstück der Zigarre.* **2.** vgl. Zigarettenspitze; ~**stummel,** der: *Endstück einer ausgerauchten Zigarre;* ~**tabak,** der: *Grobschnitt für Zigarren.*

Ziger ['tsi:gɐ], der; -s, - (schweiz.): ↑Zieger.

Zigeuner [tsi'gɔynɐ], der; -s, - [spätmhd. ze-, zigīner, H. u.]: **1.** *Angehöriger eines über viele Länder verstreut lebenden, meist nicht seßhaften u. mit seinen Wohnwagen o. ä. umherziehenden Volkes.* **2.** (ugs.) *jmd., der ein unstetes Leben führt, wie ein Zigeuner lebt:* er ist ein [richtiger] Z.

Zigeuner-: ~**kapelle,** die: *aus Zigeunern bestehende, [Zigeunermusik spielende] Kapelle;* ~**kind,** das; ~**lager,** das: *aus [Zelten u.] Wohnwagen bestehendes Lager von Zigeunern;* ~**leben,** das: *unstetes, ungebundenes Wanderleben [der Zigeuner];* ~**musik,** die; *Musik der Zigeuner;* ~**primas,** der: *Primas (2);* ~**schnitzel,** das (Kochk.): *unpaniertes Kalbsod. Schweineschnitzel in einer Soße mit in Streifen geschnittenen Paprikaschoten, Zwiebeln, Tomaten o. ä.;* ~**sprache,** die: *Sprache der Zigeuner; Romani.*

zigeunerhaft ⟨Adj.; -er, -este; Steig. ungebr.⟩: **a)** *(in seinem Äußeren, z. B. im Hinblick auf seine schwarze Haarfarbe, bräunliche Haut) einem Zigeuner ähnelnd:* ein -es Aussehen; **b)** *unstet:* ein -es Leben führen; **Zigeunerin,** die; -, -nen: w. Form zu ↑Zigeuner; **zigeunerisch** ⟨Adj.⟩: svw. ↑zigeunerhaft (a, b); **zigeunern** [tsi'gɔynɐn] ⟨sw. V.⟩: **1.** *unstet umherziehen; vagabundieren* (2) ⟨ist⟩: er ist durch die halbe Welt zigeunert. **2.** *ein Zigeunerleben führen* ⟨hat⟩.

zigfach ⟨geb. analog zu den Vervielfältigungszahlen⟩ [↑-fach] (ugs.): svw. ↑vielfach (1): die -e Menge; etw. z. vergrößern; **Zigfache,** das; -n (ugs.): die Waren haben sich um ein -es verteuert; **zighundert, zigmal, zigtausend:** ↑zig-, Zig-.

Zikade [tsi'ka:də], die; -, -n [lat. cicāda, lautm.]: *kleines, der Grille ähnliches Insekt, dessen Männchen laute Zirptöne von sich gibt.*

Zikkurat ['tsɪkura:t, – – '–], die; -, -s [akkad. ziqqurratu]: *stufenförmiger Tempelturm in der babylonischen Baukunst.*

ziliar [tsi'lja:ɐ̯] ⟨Adj.; o. Steig.⟩ [zu lat. cilium = Augenlid] (Med.): *an den Wimpern befindlich, sie betreffend;* ⟨Zus.:⟩ **Ziliarkörper,** der (Med.): *aus feinen Fasern bestehender, die Linse des Auges ringförmig umgebender Abschnitt der Aderhaut; Strahlenkörper;* **Ziliarmuskel,** der: *Muskel des Ziliarkörpers, der die Augenlinse zur Naheinstellung wölbt;* **Ziliate** [tsi'lja:tə], die; -, -n (Zool.): *Wimpertierchen.*

Zille ['tsɪlə], die; -, -n [spätmhd. zülle, aus dem Slaw.]: **a)** (ostmd., österr.) *flacher Lastkahn für die Flußschiffahrt;* **b)** *kleiner, flacher Kahn [der nur mit einem Ruder gesteuert wird]* (z. B. als Rettungsboot); ⟨Zus. zu a:⟩ **Zillenschlepper,** der (ostmd., österr.): *Schleppschiff für Zillen.*

Zimbal ['tsɪmbal], **Zymbal** ['tsymbal], das; -s, -e u. -s [älter ungar. cymbale, poln. cymbal < lat. cymbalum, ↑Zimbel]: *(bes. in der osteuropäischen Volksmusik gespieltes) auf 4 Füßen stehendes Hackbrett* (2); **Zimbel** ['tsɪmbl̩], das; -, -n [1: mhd. zimbel < lat. cymbalum < griech. kýmbalon]: **1.** *kleines Becken* (2 d). **2.** *Orgelregister mit sehr heller, silbriger Klangfarbe.*

Zimelie [tsi'me:liə], die; -, -n, **Zimelium** [...ljʊm], das; -s, ...ien [...jən, 1: mlat. cimelium < griech. keimélion = Schatz] (bildungsspr.): *wertvolles Stück, Kleinod (in einer kirchlichen Schatzkammer u. einer Bibliothek).*

Ziment [tsi'mɛnt], das; -[e]s, -e [ital. cimento = Probe, eigtl. = Zement < spätlat. cīmentum, ↑¹Zement; Bedeutungswandel über „Masse zur Lösung od. Läuterung von Metallen" zu „Eichmaß"] (bayr., österr. veraltet): *(von Gastwirten benutztes) zylindrisches Hohlmaß* (8); ⟨Abl.:⟩ **zimentieren** [tsimɛn'ti:rən] ⟨sw. V.; hat⟩ (bayr., österr. veraltend): **1.** *(ein Hohlmaß) eichen.* **2.** *mit dem Ziment messen.*

Zimmer ['tsɪmɐ], das; -s, - [mhd. zimber, ahd. zimbar = Bau(holz)]: **1.** *(für den Aufenthalt von Menschen bestimmter) einzelner Raum* (1) *in einer Wohnung od. in einem* Haus: ein großes, kleines, geräumiges, hohes, dunkles, helles, freundliches Z.; die Z. gehen ineinander *(sind durch eine Tür verbunden);* das Z. geht nach vorn, nach hinten *(hat Fenster auf der Vorder-, Rückseite des Hauses);* Z. frei, Z. zu vermieten!; ein Z. mit Balkon, mit fließend warm und kalt Wasser; Berliner Z. *(in älteren Mietshäusern übliches einfenstriges Zimmer, das den Durchgang zwischen Vorderhaus u. Seitenflügel bildet);* ein [möbliertes] Z. mieten; das Z. betreten, verlassen, aufräumen, heizen, lüften, tapezieren; jedes Kind hat ein eigenes Z.; ein Z. *(Hotelzimmer)* bestellen; ich habe mir ein Z. im Hotel genommen; sich das Frühstück aufs Z. *(Hotelzimmer)* bringen lassen; auf/in sein Z. gehen; er zog sich in sein Z. zurück, schloß sich in seinem Z. ein; eine Wohnung mit drei -n, Küche, Diele und Bad; *das Z. hüten müssen (↑Bett 1).* **2.** kurz für ↑Zimmereinrichtung: das neue Z. war sehr teuer.

zimmer-, Zimmer- (Zimmer, zimmern; vgl. auch: stuben-, Stuben-): ~**antenne,** die: *Antenne, die im Zimmer aufgestellt od. angebracht wird* (Ggs.: Außen-, Freiantenne); ~**aralie,** die: *(oft als Zimmerpflanze gehaltener) aus Japan stammender Strauch mit ledrigen, gelappten, glänzenden Blättern, in Dolden stehenden weißen Blüten u. schwarzen Beerenfrüchten; Fatsia;* ~**arbeit,** die: *von einem Zimmermann, von Zimmerleuten ausgeführte Arbeit;* ~**arrest,** der (ugs.): svw. ↑Stubenarrest; ~**beleuchtung,** die; ~**blume,** die: vgl. ~pflanze; ~**brand,** der: *Brand in einem Zimmer;* ~**chef,** der (schweiz. Soldatenspr.): *Stubenältester;* ~**decke,** die: *Decke* (3) *eines Zimmers;* ~**ecke,** die; ~**einrichtung,** die; ~**flak,** die (salopp scherzh.): *Pistole, Revolver;* ~**flucht,** die: *²Flucht* (2); ~**frau,** die: **1.** svw. ↑mädchen. **2.** (österr.) svw. ~vermieterin, *Wirtin;* ⟨zu ~genosse, der: svw. ↑Stubengenosse; ~**geselle,** die; vgl. ~meister; ~**handwerk,** das: *Handwerk des Zimmermanns;* ~**herr,** der (veraltend): *Untermieter;* ~**kamerad,** der: svw. ↑Stubengenosse; ~**kellner,** der: *Kellner, der im Hotel in den Zimmern bedient;* ~**lautstärke,** die: *gedämpfte Lautstärke, bei der etw. nicht außerhalb des Zimmers, der Wohnung anderer gehört wird (so daß kein Nachbar belästigt wird):* das Radiogerät auf Z. einstellen; ~**linde,** die: *zu den Lindengewächsen gehörende Pflanze mit großen, herzförmigen, zusammen mit den Blättern, die eine beliebte Zimmerpflanze ist; Sparmannie;* ~**luft,** die: *[schlechte] Luft in einem Zimmer;* ~**mädchen,** das: *Angestellte in einem Hotel o. ä., die die Zimmer saubermacht u. in Ordnung hält;* ~**mann,** der ⟨Pl. -leute⟩: *Handwerker, der bei Bauten die Teile aus Holz (bes. den Dachstuhl) herstellt:* *jmdm. zeigen, wo der Z. das Loch gelassen hat* (ugs.; *jmdn. auffordern, den Raum zu verlassen),* dazu: ~**manns[blei]stift,** der: *(von Zimmerleuten zum Anzeichnen der Holzteile benutzter) dicker Bleistift mit starker Mine;* ~**mannstracht,** die: *aus weiten, schwarzen Manchesterhosen u. Schlapphut bestehende Tracht der Zimmerleute;* ~**meister,** der: *Meister im Zimmerhandwerk;* ~**nachbar,** der; ~**nummer,** die: *Nummer des Zimmers (bes. in Hotels, Krankenhäusern, Bürogebäuden o. ä.);* ~**palme,** die: *Palme, die im Zimmer gehalten wird;* ~**pflanze,** die: *Zierpflanze, die in Wohnräumen gehalten wird;* ~**rein** ⟨Adj.; o. Steig.; nicht adv.⟩ (bes. österr.): *stubenrein;* ~**schmuck,** der: *etw., womit ein Zimmer geschmückt wird;* ~**service,** die: *²Service* (1 a) *durch Zimmermädchen u./od. Zimmerkellner;* ~**suche,** die: *Suche nach einem Zimmer [zur Untermiete];* ~**tanne,** die: *Araukarie, die als Zimmerpflanze gehalten wird;* ~**temperatur,** die: **a)** *in einem Zimmer herrschende Temperatur;* **b)** *normale, mittlere Temperatur (etwa 18°–20°C), die gewöhnlich für das Bewohnen eines Zimmers als ausreichend empfunden wird;* ~**theater,** das: **1.** *kleines [privates] Theater mit nur wenigen Plätzen.* **2.** *Ensemble, das in einem Zimmertheater* (1) *dafür geeignete Theaterstücke o. ä. aufführt;* ~**thermometer,** das, österr., schweiz. auch: der: *in einem geschlossenen Raum angebrachtes Thermometer zum Messen der Zimmertemperatur* (a); ~**trakt,** der: *aus mehreren Zimmern bestehende Trakt eines Gebäudes;* ~**tür,** die; ~**vermieter,** der; ~**vermieterin,** die; o. Steig.; nicht adv.⟩: ~**wand,** die ⟨Adj.; o. Steig.; nicht adv.⟩: *Zimmertemperatur* (b) *habend;* ~**werkstatt,** die: *Werkstatt eines Zimmermanns;* ~**wirt,** der: svw. ~vermieter; ~**wirtin,** die: w. Form zu ↑~wirt.

Zimmerei [tsmə'rai̯], die; -, -en: **1.** *Zimmerwerkstatt.* **2.** ⟨o. Pl.⟩ (ugs.) *Zimmerhandwerk;* **Zimmerer** ['tsmərɐ], der; -s, -: *Zimmerer.*

Zimmerer-: ~**arbeit,** die: *Zimmerarbeit;* ~**handwerk,** das: *Zimmerhandwerk;* ~**tracht,** die: *Zimmermannstracht.*

-zimmerig, -zimmrig [-tsɪm(ə)rɪç] in Zusb., z. B. zweizimmerig *(aus zwei Zimmern bestehend)*.

Zimmerling ['tsɪmɐlɪŋ], der; -s, -e (Bergmannsspr.): *Zimmermann, der die Zimmerarbeiten in Gruben ausführt;* **zimmern** ['tsɪmɐn] ⟨sw. V.; hat⟩ [mhd. zimbern, ahd. zimb(e)rōn]: **a)** *aus Holz bauen, herstellen:* einen Tisch, einen Sarg z.; eine grob gezimmerte Bank; Ü sich ein neues Leben z.; **b)** *an einer Konstruktion aus Holz arbeiten:* an einem Regal z.; in seiner Freizeit zimmert er gern; ⟨Abl.:⟩ **Zimmerung,** die; -, -en: **1.** ⟨o. Pl.⟩ *das Zimmern.* **2.** (Bergbau) *Holzkonstruktion zum Abstützen der Grube.*

Zimmet ['tsɪmət], der; -s (veraltet): Zimt (1).

-zimmrig: ↑-zimmerig.

zimperlich ['tsɪmpɐlɪç] ⟨Adj.⟩ [zu älter mundartl. gleichbed. zimper, H. u.] (abwertend): **1.** *übertrieben empfindlich* (1): ein -es Kind; sei nicht so z., es tut doch gar nicht weh/ist doch gar nicht kalt; er ist nicht [gerade] z. *(rücksichtsvoll),* wenn es um die Durchsetzung seiner Interessen geht. **2.** *[auf gezierte Weise] prüde, übertrieben schamhaft:* warum dieses e Getue?; stell dich nicht so z. an!; ⟨Abl.:⟩ **Zimperlichkeit,** die; -, -en ⟨Pl. selten⟩ (abwertend); **Zimperliese** ['tsɪmpɐ-], die; -, -n [↑Liese] (ugs. abwertend): *zimperliche Person.*

Zimt [tsɪmt], der; -[e]s, (Sorten:) -e [spätmhd. zimet, mhd. zinemín < lat. cinnamum < griech. kínnamon, kinnámomon, aus dem Semit.]: **1.** *Gewürz aus der Rinde des aus Ceylon stammenden Zimtbaumes, das zum Würzen von Süßspeisen, Glühwein o. ä. verwendet wird:* Backäpfel mit Z. und Zucker. **2.** (ugs. abwertend) **a)** *dummes Gerede, Unsinn:* rede nicht solchen Z.!; **b)** *lästige Angelegenheit:* laß mich doch mit dem ganzen Z. in Ruhe!; **c)** *wertloses Zeug:* warum wirfst du den alten Z. nicht weg?

zimt-, Zimt-: ~**apfel,** der: **a)** *auf den Westindischen Inseln heimischer Baum mit rund geschmeckenden, Äpfeln ähnlichen Früchten mit schuppiger Oberfläche;* **b)** *Frucht des Zimtapfels* (a); ~**baum,** der: *bes. auf Ceylon wachsender Baum, aus dessen Rinde Zimt* (1) *gewonnen wird;* ~**braun** ⟨Adj.; o. Steig.; nicht adv.⟩: svw. ↑~farben; ~**farben, ~farbig** ⟨Adj.; o. Steig.; nicht adv.⟩: *eine blasse, gelblich-rotbraune Farbe habend;* ~**öl,** das: *aus der Rinde des Zimtbaumes gewonnenes ätherisches Öl;* ~**rinde,** die: *Rinde des Zimtbaumes; Zimt* (1); ~**säure,** die: *im Zimtöl enthaltene aromatische Säure;* ~**stange,** die: *zu einer Röhre gerollte u. als Gewürz verwendete Rinde des Zimtbaumes;* ~**stern,** der: *mit Zimt gewürztes, sternförmiges Kleingebäck (das bes. zu Weihnachten gebacken wird);* ~**zicke, ~ziege,** die [zu ↑Zimt (2)] (Schimpfwort): svw. ↑Zicke (2).

Zinckenit [tsɪŋkə'ni:t, auch: ...nɪt], der; -s [nach dem dt. Bergdirektor K. J. Zincken (1790–1862)]: *aus Blei, Antimon u. Schwefel bestehendes Mineral.*

Zincum ['tsɪŋkʊm], das; -s [latinis. Form von ↑Zink]: *Zink;* Zeichen: Zn

Zindeltaft ['tsɪndl̩-], der; -[e]s, (Arten:) -e [mhd. zindel, zindāl < mlat. cendalum = dünner Seidenstoff, H. u.]: *Futterstoff aus Leinen od. Baumwolle.*

Zinder ['tsɪndɐ], der; -s, - [engl. cinder] ⟨meist Pl.⟩: *ausgeglühte Steinkohle.*

Zineraria [tsine'ra:rja], **Zinerarie** [...rjə], die; -, ...ien [...jən; zu lat. cinis (Gen.: cineris) = Asche; häufiger starker Befall von Blattläusen läßt die Pflanze wie mit Asche bedeckt aussehen]: *als Topfpflanze gezogene, rot, weiß od. blau blühende Pflanze mit herzförmigen, behaarten Blättern.*

¹Zingel ['tsɪŋl̩], der; -s, - [wohl mundartl. Nebenf. von: Zindel, Vkl. von mhd. zind, eigtl. = Zacken, Zinke]: *in der Donau u. ihren Nebenflüssen vorkommender, kleiner, gelbbrauner Barsch mit dunkelbraunen Flecken.*

²Zingel [-], der; -s, - [mhd. zingel < mniederl. cingele < afrz. (altnorm.) cengle < lat. cingula = Gurt, Gürtel] (veraltet): *Ringmauer;* ⟨Abl.:⟩ **zingeln** ['tsɪŋl̩n] ⟨sw. V.; hat⟩ [mhd. zingeln = eine Schanze bauen] (veraltet): **1.** *umgürten.* **2.** svw. ↑umzingeln; **Zingulum** ['tsɪŋgulʊm], das; -s, -s u. ...la [lat. cingulum = Gürtel, zu: cingere = (um)gürten]: **1.** *(meist weißes) Band zum Schürzen der ¹Albe.* **2.** *breite, von kath. Geistlichen zum Talar od. zur Soutane um die Taille getragene Binde (deren Farbe dem Rang des Trägers entspricht).*

¹Zink [tsɪŋk], das; -[e]s [zu ↑Zinke; das Destillat des Metalls setzt sich in Form von Zinken (= Zacken) an den Wänden des Schmelzofens ab]: *bläulichweiß glänzendes Metall, das – gewalzt od. gezogen wird, in Legierungen – als Werk-*

u. Baustoff vielfach verwendet wird *(chemischer Grundstoff);* Zeichen: Zn; **²Zink** [-], der; -[e]s, -en [wohl zu ↑Zinke]: *(vom MA bis zum 18. Jh. gebräuchliches) meist aus mit Leder überzogenem Holz gefertigtes Blasinstrument in Form eines [geraden] konischen Rohrs mit Grifflöchern u. Mundstück.*

zink-, Zink- (¹Zink): ~**ätzung,** die (Druckw.): *Ätzung von Zinkplatten für den Zinkdruck;* ~**badewanne,** die; ~**blech,** das: *Blech aus Zink;* ~**blende,** die (Mineral.): *metallisch glänzendes, honiggelbes, rotes, grünes od. braunschwarzes Mineral;* ~**chlorid,** das: *Verbindung aus Zink u. Chlor;* ~**druck,** der: **a)** *Flachdruckverfahren, bei dem eine Zinkplatte als Druckform verwendet wird;* **b)** *durch Zinkdruck* (a) *hergestelltes Erzeugnis;* ~**eimer,** der; ~**erz,** das: *zinkhaltiges Erz;* ~**farbe,** die: *zinkhaltige Farbe;* ~**folie,** die: *Folie aus Zink;* ~**haltig** ⟨Adj.; nicht adv.⟩: *Zink enthaltend;* ~**legierung,** die: *Legierung von Zink mit einem anderen Metall, mit anderen Metallen;* ~**leimverband,** der (Med.): *mit einer beim Erkalten fest, aber nicht hart werdenden Zinksalbe versteifter Verband;* ~**platte,** die; ~**oxid,** (chem. fachspr. für:) ~**oxyd,** das: *Zink-Sauerstoff-Verbindung;* ~**salbe,** die (Med.): *Zinkoxyd enthaltende desinfizierende u. adstringierende Salbe;* ~**salz,** das: *durch Verbindung von Zink mit einer Säure entstandenes Salz;* ~**sarg,** der; ~**silikat,** das: *Zinksalz der Kieselsäure;* ~**spat,** der (Mineral.): *meist gelbbraunes Mineral; Galmei;* ~**sulfat,** das (Chemie): *Zinksalz der Schwefelsäure;* ~**verbindung,** die; ~**vergiftung,** die: *Vergiftung mit Zink;* ~**wanne,** die; ~**weiß,** das: *weiße Farbe aus Zinkoxyd.*

Zinke ['tsɪŋkə], die; -, -n [1: mhd. zinke, ahd. zinko, eigtl. wohl = Zahn]: **1.** *einzelnes spitz hervorstehendes Teil, Zakke einer Gabel, eines Kammes o. ä.:* einige -n des Kammes waren abgebrochen; er war in -n des Rechens getreten. **2.** (Holzverarb.) *(zur Verbindung dienender) trapezförmig vorspringender Teil an einem Brett, Kantholz o. ä., der in eine entsprechende Ausarbeitung an einem anderen Brett, Kantholz o. ä. paßt;* **¹zinken** ['tsɪŋkn̩] ⟨sw. V.; hat⟩ [zu ↑Zinken (1)]: **1.** *Spielkarten in betrügerischer Absicht auf der Rückseite unauffällig markieren:* Karten z.; mit gezinkten Karten spielen. **2.** (salopp abwertend) *etw. verraten:* die Sache kam heraus, einer hatte gezinkt; **²zinken** [-] ⟨Adj.; o. Steig.; nur attr.⟩: *aus Zink:* eine -e Wanne; **Zinken** [-], der; -s, - [1: aus Gaunerspr., wohl urspr. zu ↑Zinke in der Bed. „Zweig (der als Zeichen am Weg aufgesteckt wird)"; 2: zu ↑Zinke, nach der Form]: **1.** *geheimes [Schrift]zeichen (von Bettlern, Gaunern o. ä.):* an der Tür hatten Landstreicher Z. angebracht. **2.** (ugs. scherzh.) *auffallend große, unförmige Nase:* der hat vielleicht einen Z.!; **Zinkenbläser,** der; -s, -: *jmd., der am Zinken bläst;* **Zinkenverbindung,** die; -, -en (Holzverarb.): *Holzverbindung, bei der nebeneinander angeordnete Zinken (2) ineinandergreifen;* **Zinkenist** [tsɪŋka'nɪst], der; -en, -en [zu ↑²Zink]: svw. ↑Zinkenbläser; **Zinker** ['tsɪŋkɐ], der; -s, - [zu ↑¹zinken]: **1.** *jmd., der Spielkarten zinkt* (1). **2.** *jmd., der ¹zinkt* (2); *Spitzel;* **-zinkig** [-tsɪŋkɪç] in Zusb., z. B. dreizinkig *(drei Zinken habend);* **Zinkit** [tsɪŋ'ki:t, auch: ...kɪt], der; -s, -e [zu ↑¹Zink] (Mineral.): *rotes, durchscheinendes Mineral; Rotzinkerz;* **Zinko-graphie,** die; -, -n [zu ↑Zink u. ↑-graphie] (Druckw.): svw. ↑Zinkdruck (a, b).

Zinn [tsɪn], das; -[e]s [mhd., ahd. zin, H. u., viell. eigtl. = Stab(förmiges)]: **1.** *sehr weiches, dehnbares, silberweiß glänzendes Schwermetall, das zu dünnen Folien walzen läßt; chemischer Grundstoff);* Zeichen: Sn (↑Stannum). **2.** *Gegenstände, bes. Geschirr aus Zinn* (1): er sammelt altes Z.

zinn-, Zinn-: ~**becher,** der; ~**bergwerk,** das: *Bergwerk, in dem Zinnerz abgebaut wird;* ~**blech,** das: *Blech aus Zinn;* ~**erz,** das: *zinnhaltiges Erz; Kassiterit;* ~**figur,** die: *aus Zinn gegossene Figur;* ~**folie,** die: *dünn als Folie ausgewalztes Zinn;* ~**geschirr,** das; ~**geschrei,** das: *charakteristisches knirschendes Geräusch, das beim Biegen eines Stabes aus Zinn entsteht;* ~**gießer,** der: *Handwerker, der erhitztes Zinn in Formen gießt u. nach dem Guß bearbeitet (Berufsbez.);* ~**gießerei,** die: *Gießerei, in der Zinn gegossen wird;* ~**glasiert** ⟨Adj.; o. Steig.; nicht adv.⟩: *mit Zinnglasur [versehen];* ~**glasur,** die: *weiße, undurchsichtige, mit Zinnoxyd hergestellte Glasur;* ~**guß,** der. **1.** ⟨o. Pl.⟩ *das Gießen von Zinn.* **2.** *aus Zinn gegossener Gegenstand;* ~**haltig** ⟨Adj.; nicht adv.⟩: *Zinn enthaltend;* ~**kies,** der (Mineral.): *sprödes, metallisch*

glänzendes, Zinn u. *Kupfer enthaltendes, olivgrünes bis stahlgraues Mineral;* ~**kraut,** das ⟨o. Pl.⟩ (volkst.): Ackerschachtelhalm; ~**krug,** der; ~**legierung,** die: *Legierung von Zinn mit einem anderen Metall, mit anderen Metallen;* ~**leuchter,** der; ~**löffel,** der; ~**oxyd,** (chem. fachspr.:) ~oxid, das (Chemie): *Verbindung von Zinn u. Sauerstoff in Form einer pulverigen Substanz;* ~**pest,** die: *Zerfall reinen Zinns zu Pulver (bei Temperaturen unter 13°C);* ~**schale,** die; ~**schrei,** der (seltener): svw. ↑~geschrei; ~**schüssel,** die; ~**soldat,** der: *(früher als Kinderspielzeug beliebte) kleine [flache] Zinnfigur in Gestalt eines Soldaten:* er geht [so steif] wie ein Z.; ~**stein,** der: *glänzendes, schwarzes, braunes od. dunkelgelbes Mineral;* ~**teller,** der.

Zinnamom [tsɪna'mo:m], das; -s [lat. cinna(mo)mum, ↑Zimt]: **1.** (veraltet) svw. ↑Zimt (1). **2.** (Bot.) svw. ↑Zimtbaum.

Zinne ['tsɪnə], die; -, -n [mhd. zinne, ahd. zinna, verw. mit ↑Zinke]: **1.** *(im MA. als Deckung für die Verteidiger dienender), in einer Reihe mit auf Wehrmauern sitzender, meist quaderförmig emporragender Teil der Mauerkrone, neben dem sich die Schießscharte befand:* die -n der Burg; Ü ... das Vorgebirge, über dessen kahlen -n die Raubvögel kreisten (Reinhold Schneider, Taganrog 34). **2.** (schweiz.) *Dachterrasse:* Wäsche flatternd auf einer Z. (Frisch, Gantenbein 231).

zinnen ['tsɪnən], **zinnern** ['tsɪnɐn] ⟨Adj.; o. Steig.; nur attr.⟩ [mhd., ahd. zinīn]: *aus Zinn.*

Zinnie ['tsɪnjə], die; -, -n [nach dem dt. Arzt u. Botaniker J. G. Zinn (1727–1759)]: *im Sommer blühende Zierpflanze mit weißen, gelben u. roten bis violetten, meist gefüllten Blüten u. direkt am Stengel sitzenden Blättern.*

Zinnober [tsɪ'no:bɐ], der; -s, - [mhd. zinober < afrz. cenobre < lat. cinnabari(s) < griech. kinnábari(s); 3: H. u.]: **1.** (Mineral.) *[hell]rotes, schwarzes od. bleigraues, Quecksilber enthaltendes Mineral.* **2.** (österr.: das; -s; o. Pl.⟩ **a)** *leuchtend gelblichrote Farbe* (2); **b)** *leuchtend gelblichroter Farbton.* **3.** ⟨o. Pl.⟩ (salopp abwertend) **a)** *wertloses Zeug:* wirf doch den ganzen Z. weg!; **b)** *Unsinn, dummes Zeug:* rede nicht solchen Z.; er macht immer einen fürchterlichen Z. *(großes Aufheben)* ⟨Zus. zu 1:⟩ **zinnoberrot** ⟨Adj.; o. Steig.; nicht adv.⟩: *von leuchtend gelblichrotem Farbton.*

Zins [tsɪns], der; -es, -en u. -e [mhd., ahd. zins < lat. cēnsus, ↑Zensus]: **1.** ⟨Pl. -en; meist Pl.⟩ *(nach Prozenten berechneter) Betrag, den jmd. von der Bank für seine Einlagen erhält od. den er für zeitweilig ausgeliehenes Geld bezahlen muß:* hohe, niedrige, 4% -en; die -en sind gestiegen, gefallen; die Wertpapiere tragen, bringen -en; er lebt von seinen Vermögens, **jmdm. etw. mit -en heim Z. und Zinseszins zurückzahlen (sich gehörig an jmdm. rächen).* **2.** ⟨Pl. -e⟩ (landsch., bes. südd., österr., schweiz.) *¹Miete* (1): Sie ging nur aus, um bei der Genossenschaft, der die Häuser ... gehören, den Z. zu bezahlen (Presse 8. 7. 1969, 5). **3.** ⟨Pl. -e⟩ kurz für ↑Grundzins.

zins-, Zins- (vgl. Zinsen-): ~**abschnitt,** der (Börsenw.): *einzelner Abschnitt, Coupon des Zinsbogens, gegen dessen Einreichung zu einem bestimmten Termin die fälligen Zinsen ausgezahlt werden;* ~**arbitrage,** die (Börsenw.): *Börsengeschäft, das die oft zwischen den Zinssätzen verschiedener Orte u. zweier Länder bestehenden Unterschiede auszunutzen sucht;* ~**bauer,** der (im MA.) *zinspflichtiger Bauer;* ~**bogen,** der (Börsenw.): *(bei festverzinslichen Wertpapieren u. Aktien) Bogen, der sich aus mehreren Zinsabschnitten zusammensetzt;* ~**einnahme,** die (meist Pl.): *Einnahme aus Zinsen;* ~**erhöhung,** die; ~**ertrag,** der: vgl. ~einnahme; ~**frei** ⟨Adj.; o. Steig.; nicht adv.⟩: svw. ↑~los, dazu: ~**freiheit,** die ⟨o. Pl.⟩; ~**fuß,** der: *den in Prozent ausgedrückte Höhe der Zinsen;* ~**gefälle,** das (Wirtsch.): ~**groschen,** der: *(im MA.) Grundzins in Form von Geld;* ~**günstig** ⟨Adj.⟩ (Bankw.): **a)** *(von Darlehen o.ä.) günstig im Hinblick auf die zu zahlenden Zinsen;* **b)** *(von Sparverträgen, Wertpapieren o.ä.) günstig im Hinblick auf die Zinsen, die man erhält;* ~**gut,** das: *(im MA.) Grundstück, das jmdm. vom Grundherrn gegen bestimmte Leistungen zur Pacht gegeben wurde;* ~**hahn,** der (früher): *Hahn als Grundzins:* *rot wie ein Z. ([vor Erregung] puterrot im Gesicht; der Kamm des abzuliefernden Hahnes muß gut durchblutet sein mußte, versetzten die Bauern ihn oft in Erregung, bevor sie ihn ablieferten); ~**haus,** das (landsch., bes. südd., österr., schweiz.): *Mietshaus;* ~**herr,** der: svw. ↑Grundherr, dazu: ~**herrschaft,** die; ~**knechtschaft,** die: *(im MA.) Abhängigkeit des Zinsbauern*

vom Grundherrn; ~**leiste,** die (Börsenw.): svw. ↑Erneuerungsschein; ~**leute** ⟨Pl.⟩: svw. ↑~bauern; ~**los** ⟨Adj.; o. Steig.; nicht adv.⟩: *nicht verzinslich:* ein -es Darlehen; ~**niveau,** das (Wirtsch.): *Höhe der Zinsen;* ~**pflicht,** die: *(im MA.) Pflicht der Zinsbauern, an den Zinsherrn Grundzins zu entrichten,* dazu: ~**pflichtig** ⟨Adj.; o. Steig.; nicht adv.⟩; ~**politik,** die: vgl. Geldpolitik; ~**rechnung,** die (Wirtsch.): *Berechnung der Zinsen;* ~**satz,** der: svw. ↑~fuß; ~**schein,** der (Börsenw.): *(bei festverzinslichen Wertpapieren) Urkunde über den Anspruch auf Zinsen;* vgl. Coupon (2); ~**senkung,** die; ~**sicher** ⟨Adj.; o. Steig.; nicht adv.⟩ (schweiz.): *finanziell zuverlässig;* ~**spanne,** die (Bankw.): *Unterschied zwischen den für Kredite zu zahlenden Zinsen u. denen, die man für Einlagen bei Banken erhält;* ~**tabelle,** die: *Tabelle, auf der man Zinsen ablesen kann;* ~**termin,** der (Bankw.): *Termin, zu dem Zinsen fällig werden;* ~**wohnung,** die: (landsch., bes. südd., österr., schweiz.): *Mietwohnung;* ~**wucher,** der: *Forderung überhöhter Zinsen;* ~**zahl,** die (Wirtsch.): *nach einer bestimmten Formel berechnete Zahl, mit der die Zinsrechnung erstellt wird;* Abk.: Zz.

zinsbar ['tsɪnsba:ɐ̯] ⟨Adj.; o. Steig.; nicht adv.⟩ (selten): **1.** *verzinslich.* **2.** *der Zinspflicht unterliegend;* **zinsen** ['tsɪnzn] ⟨sw. V.; hat⟩ [mhd., ahd. zinsen] (veraltet): *Abgaben, Zins (3) zahlen:* ... den Ansässigen, ... die ihnen fronten oder zinsten (Th. Mann, Joseph 397).

Zinsen- (vgl. zins-, Zins-): ~**berechnung,** die; ~**dienst,** der (Wirtsch. Jargon): *Verpflichtung, Zinsen zu zahlen;* ~**last,** die: *finanzielle Belastung durch das Zahlen von Zinsen;* ~**konto,** das: *Konto für Zinsen.*

Zinsener ['tsɪnzənɐ], der; -s, - (veraltet): *Zinsbauer;* **Zinseszins,** der; -es, -en ⟨meist Pl.⟩: *Zins von Zinsen, die – wenn sie fällig werden – nicht ausgezahlt, sondern dem Kapital hinzugefügt werden;* vgl. Zins; ⟨Zus.:⟩ **Zinseszinsabschreibung,** die (Wirtsch.) vgl. Abschreibung.

Zinsner ['tsɪnsnɐ]: ↑Zinsener.

Zionismus [tsio'nɪsmʊs], der; - [zu Zion, im A.T. der Hügel Jerusalems, den David eroberte (Sam. 5, 6 ff.)]: **a)** *(Ende des 19. Jh.s entstandene) jüdische Bewegung mit dem Ziel, einen nationalen Staat für Juden in Palästina zu schaffen;* **b)** *politische Strömung im heutigen Israel u. innerhalb des Judentums (1) in aller Welt, die eine [auf eine Vergrößerung des israelischen Territoriums zu Lasten der arabischen Nachbarstaaten gerichtete], die [Heimat]rechte der arabischen Einwohner Palästinas einschränkende Politik betreibt bzw. befürwortet;* **Zionist** [tsio'nɪst], der; -en, -en: *Vertreter, Anhänger des Zionismus;* **zionistisch** ⟨Adj.; o. Steig.; nicht adv.⟩: *dem Zionismus angehörend, ihn betreffend, auf ihm beruhend;* **Zionit** [tsio'ni:t], der; -en, -en: *Angehöriger einer schwärmerischen christlichen Sekte des 18. Jh.s.*

¹Zipf [tsɪp͜f], der; -[e]s [südd., md. Nebenf. von ↑Pips] (landsch.): svw. ↑Pips.

²Zipf [-], der; -[e]s, -e [mhd. zipf, verw. mit Zapfen, Zopf]: **1.** (bayr., österr.) Zopf. **2.** (österr. abwertend) *fader, langweiliger Kerl;* **Zipfel** ['tsɪp͜fl], der; -s, - [spätmhd. zipfel, zu mhd. zipf, ↑²Zipf]: **1.** *spitz od. schmal zulaufendes Ende bes. eines Tuchs, eines Kleidungsstücks o.ä.:* die Z. des Tischtuchs, der Schürze, des Kissens; ein Z. *(kleines Endstück)* von der Wurst ist noch übrig; Ü der Ort liegt am äußersten Z. des Landes; das ist erst ein kleiner Z. der ganzen Wahrheit; *etw. am/beim rechten Z. anfassen/anpacken (ugs.; *etw. auf geschickte Weise beginnen*): etw. an/bei allen vier Zipfeln (ugs.; *etw. fest, sicher haben*). **2.** kurz für ↑Bierzipfel. **3.** (fam.) *Penis;* ⟨Abl.:⟩ **zipfelig,** **zipflig** ['tsɪp͜f(ə)lɪç] ⟨Adj.; nicht adv.⟩: *(in unerwünschter Weise) Zipfel habend:* ein -er Saum; der Mantel ist Z. *(hat einen zipfeligen Saum);* ⟨Zus.:⟩ **Zipfelmütze,** die: *Wollmütze, die in einen langen, herunterhängenden Zipfel (1) auslauft;* **zipfeln** ['tsɪp͜fln] ⟨sw. V.; hat⟩ (ugs.): *einen zipfeligen Saum haben:* der Rock zipfelt; **zipflig:** ↑zipfelig.

Zipolle [tsi'pɔlə], die; -, -n (landsch.): *Zwiebel* (1 c).

Zipp ⓦ [tsɪp], der; -s, -s [zu engl. to zip = mit einem Reißverschluß schließen] (österr.): *Reißverschluß.*

Zippdrossel, die; -, -n [lautm.] (landsch.): *Singdrossel;* **Zippe** ['tsɪpə], die; -, -n (landsch.): **1.** *Singdrossel.* **2.** (abwertend) *weibliche Person [über die man verärgert ist].*

Zippen: Pl. von ↑Zippus.

Zipperlein ['tsɪpɐlaɪn], das; -s [spätmhd. zipperlīn zu mhd. zipfen = trippeln, eigtl. spottend für den Gang des Erkrankten] (ugs. veraltet): *Gicht.*

Zippus ['tsɪpʊs], der; -, Zippi u. Zippen [lat. cippus]: *antiker Gedenk-, Grenzstein.*

Zippverschluß, der; ...schlusses, ...schlüsse [zu ↑Zipp] (österr.): *Reißverschluß.*

Zirbe, Zirbel ['tsɪrbə, 'tsɪrb]], die; -, -n [wohl zu mhd. zirben, ahd. zerben = drehen, in bezug auf die Form des Zapfens]: svw. ↑Zirbelkiefer.

Zirbel-: ~drüse, die [zu Zirbel = Zapfen der Zirbelkiefer; nach der Form] (Biol.): *am oberen Abschnitt des Zwischenhirns liegende Drüse; Epiphyse* (1); ~holz, das: *Holz der Zirbelkiefer;* ~kiefer, die: **a)** *im Hochgebirge wachsende Kiefer mit eßbaren Samen u. wertvollem Holz; Arve;* **b)** *Zirbelholz;* ~nuß, die: *eßbarer Samen der Zirbelkiefer.*

Zirconium: ↑Zirkonium.

zirka ['tsɪrka] ⟨Adv.⟩ [lat. circā (Adv. u. Präp.) = nahe bei; ungefähr, zu: circus, ↑Zirkus]: *(bei Maß-, Mengen- u. Zeitangaben) ungefähr, etwa:* z. zwei Stunden, zehn Kilometer, fünf Kilo; z. 90% aller Mitglieder waren anwesend; er verdient z. 3 000 Mark; ⟨Zus.:⟩ **Zirkaauftrag,** der (Börsenw.): *Auftrag zum Ankauf von Wertpapieren, bei dem der Kommissionär* (a) *von einem bestimmten Kurs um ein geringes abweichen kann;* **zirkadian** [tsɪrka'djaːn], (auch:) **zirkadianisch** ⟨Adj.; o. Steig.⟩ [zu ↑zirka u. lat. diēs = Tag] (bes. Med.): *sich über einen Zeitraum von 24 Stunden erstreckend:* -er Rhythmus *(Schlaf-Wach-Rhythmus im Zeitraum von 24 Stunden);* **Zirkel** ['tsɪrk]], der; -s, - [mhd. zirkel, ahd. circil < lat. circinus = Zirkel, wohl beeinflußt von: circulus = Kreis(linie), zu: circus, ↑Zirkus; 3: nach frz. cercle < gleichbed. lat. circulus]: **1.** *Gerät zum Zeichnen von Kreisen, Abgreifen von Maßen o. ä, das aus zwei beweglich miteinander verbundenen Schenkeln (3) besteht, von denen der eine am unteren Ende eine nadelförmige Spitze, der andere eine Bleistiftmine, eine Reißfeder o. ä. hat:* mit dem Z. einen Kreis ziehen, schlagen. **2.** *Kreis* (1), *Ring:* die Pfadfinder standen in einem Z. um das Feuer; Ü Der Z. dieses elften Februars schließt sich (Werfel, Bernadette 78). **3.** *auf irgendeine Weise geistig miteinander verbundene Gruppe von Personen:* ein intellektueller, schöngeistiger Z.; der engste Z. war versammelt. **4.** (Reiten) *Figur* (6), *bei der im Kreis geritten wird.* **5.** *einem Monogramm ähnliches kreisförmiges Symbol einer studentischen Korporation.* **6.** (DDR) *Arbeitsgemeinschaft:* in einem Z. lernen. **7.** (Musik) kurz für ↑Quintenzirkel. **8.** (Wissensch.) kurz für ↑Zirkelschluß.

zirkel-, Zirkel-: ~abend, der (DDR): *abendliches Treffen eines Zirkels* (6); ~arbeit, die (DDR): *Arbeit in einem Zirkel* (6); ~beweis, der (Wissensch.): svw. ↑~schluß; ~definition, die (Wissensch.): *Definition, die einen Begriff enthält, der seinerseits mit dem an dieser Stelle zu erklärenden Begriff definiert wurde;* ~kanon, der (Musik): [1]*Kanon* (1), *bei dem jede Stimme nach dem Schluß der Melodie von vorn beginnt;* ~kasten, der: *kleiner, flacher Kasten od. einem Federmäppchen ähnlicher Behälter zum Aufbewahren des Zirkels* (1); ~leiter, der (DDR): *Leiter eines Zirkels* (6); ~mitglied, das (DDR): *Mitglied eines Zirkels* (6); ~rund ⟨Adj.; o. Steig.; nicht adv.⟩ (veraltet): *ganz, völlig rund;* ~schluß, der (Wissensch.): *Beweisführung, bei der das zu Beweisende bereits als Voraussetzung herangezogen wird; Kreisschluß; Circulus vitiosus; Petitio principii;* ~teilnehmer, der (DDR): vgl. ~mitglied; ~training, das (Sport): svw. ↑Circuittraining.

zirkeln ['tsɪrk]n] ⟨sw. V.; hat⟩: **1. a)** *genau abmessen* ⟨meist im 2. Part.⟩: gezirkelte Gärten; Nur die Stühle standen zu gezirkelt (Bieler, Mädchenkrieg 430); **b)** (ugs.) *genau ausprobieren:* Aber die Fotografen hatten zu z., wollten sie die (= Giebel) auf die Platte bekommen (Kempowski, Tadellöser 24); **c)** (ugs.) *genau an eine bestimmte Stelle bringen, befördern:* der Libero zirkelte den Ball ins Tor. **2.** (selten) *kreisen:* Die Biene ... zirkelte einige Male um das Glas (Remarque, Triomphe 263).

Zirkon [tsɪr'koːn], der; -s, -e [H. u.] (Mineral.): *Zirkonium enthaltendes, meist braunes od. braunrotes, durch Brennen blau werdendes Mineral, das als Schmuckstein verwendet wird;* **Zirkonium** [tsɪr'koːnjʊm], (chem. fachspr.:) Zirconium, das; -s [zu ↑Zirkon, weil das Element wurde darin entdeckt]: *wie Stahl aussehendes, glänzendes, als säurebeständiger Werkstoff verwendetes Metall (chem. Grundstoff);* Zeichen: Zr

zirkular [tsɪrku'laːg], **zirkulär** [...lɛːg] ⟨Adj.; o. Steig.⟩ [(frz. circulaire = spätlat. circulāris, zu lat.: circulus, ↑Zirkel]

(meist Fachspr.): *kreisförmig:* zirkuläres Irresein (Psych. veraltend; *manisch-depressives Irresein*); **Zirkular** [-], das; -s, -e [vgl. frz. lettre circulaire] (veraltet): svw. ↑Rundschreiben.

Zirkular-: ~kreditbrief, der (Bankw.); ~note, die (Völkerrecht): *mehreren Staaten gleichzeitig zugestellte Note* (4); ~schreiben, das (veraltet): *Zirkular.*

Zirkulation [tsɪrkula'tsi̯oːn], die; -, -en [1: lat. circu(m)lātio zu: circumlātum, 2. Part. von: circumferre = im Kreis herumtragen]: **1. a)** *das Zirkulieren; Umlauf:* die Z. des Geldes; die Z. der Luft; **b)** ⟨o. Pl.⟩ (marx.) *den gesamten Prozeß des Warenaustauschs umfassender gesellschaftlicher Bereich: ...wird die Last der Schuld von den Produktionssphäre abgewälzt auf Agenten der Z.* (Adorno, Prismen 267); **c)** ⟨o. Pl.⟩ (Med.) *Blutkreislauf:* Wechselduschen regen die Z. an. **2.** (Fechten) *Umgehung der gegnerischen Klinge mit kreisenden Bewegungen; Kreisstoß.*

Zirkulations-: ~mittel, das (marx.): *(die Zirkulation* (1 b) *der Waren vermittelndes) Zahlungsmittel, bes. Geld;* ~prozeß, der; ~störung, die (Med.): *Störung des Blutkreislaufs, der Zirkulation* (1 c).

zirkulieren [tsɪrku'liːrən] ⟨sw. V.; ist/(seltener:) hat⟩ [(frz. circuler <) spätlat. circulāre = kreisförmig bilden, zu lat. circulus, ↑Zirkel]: **a)** *in einer bestimmten Bahn kreisen:* die Luft zirkuliert im Raum; das im Körper zirkulierende Blut; **b)** *im Umlauf* (3) *sein, kursieren:* über ihn zirkulieren allerlei Gerüchte; eine Informationsbroschüre z. lassen.

zirkum-, Zirkum- [tsɪrkʊm-/ lat. circum = um ..., herum, zu: circus, ↑Zirkus] ⟨Best. in Zus. mit der Bed.:⟩ *um ... herum* (z. B. zirkumskript, Zirkumzision); **Zirkumferenz** [...fe'rɛnts], die; -, -en [spätlat. circumferentia] (Fachspr.): *Umfang, Ausdehnung;* **zirkumflektieren** ⟨sw. V.; hat⟩: *(einen Buchstaben) mit einem Zirkumflex versehen;* **Zirkumflex** [...'flɛks], der; -es, -e [spätlat. (accentus) circumflexus, zu circumflex. ↑Accent circumflex] (Sprachw.): *[Dehnungs]-zeichen, Akzent (ʼ) für lange Vokale od. Diphthonge* (z. B. ô); **Zirkumpolarstern,** der; -[e]s, -e (Astron.): *Stern, der in der Nachbarschaft des Himmelspols steht u. für Orte bestimmter geographischer Breiten nie unter dem Horizont verschwindet;* **zirkumskript** [...'skrɪpt]⟨Adj.; o. Steig.; nicht adv.⟩ [zu lat. circumscrīptum, 2. Part. von: circumscrībere = mit einem Kreis umschrieben] (Med.): *[scharf] abgegrenzt, umschrieben;* **Zirkumzision** [...tsi̯'zi̯oːn], die; -, -en [spätlat. circumcīsio = Beschneidung] (Med.): **1.** *ringförmige Entfernung der Vorhaut des männlichen Gliedes.* **2.** *Entfernung der am Rand eines kreisförmigen Geschwürs liegenden Teile;* **Zirkus** ['tsɪrkʊs], der; -, -se [(1, 2: unter engl. u. frz. Einfluß <) lat. circus = Kreis; Ring; Arena, wohl < griech. kírkos = Ring]: **1.** *(in der röm. Antike) langgestreckte, an beiden Schmalseiten halbkreisförmig abgeschlossene, von stufenweise ansteigenden Sitzreihen umgebene Arena für Pferde- u. Wagenrennen, Gladiatorenkämpfe o. ä.* **2. a)** *Unternehmen, das in einem großen Zelt (od. in einem Gebäude) mit Manege Tierdressuren, Artistik, Clownerien o. ä. darbietet:* der Z. kommt, gastiert in Köln, geht auf Tournee; Artist beim Z. sein; er will als Clown zum Z. gehen; **b)** *Zelt od. Gebäude mit einer Manege u. stufenweise ansteigenden Sitzreihen, in dem Zirkusvorstellungen stattfinden:* der Z. füllte sich rasch; der Z. brannte ab; **c)** ⟨o. Pl.⟩ *Zirkusvorstellung:* der Z. beginnt um 20 Uhr; wir gehen heute in den Z.; **d)** ⟨o. Pl.⟩ *Publikum einer Zirkusvorstellung:* der ganze Z. klatschte. **3.** ⟨o. Pl.⟩ (ugs. abwertend) *großes Aufheben; Trubel, Wirbel:* mach nicht so einen Z.!; das war vielleicht ein Z. heute in der Stadt; na, das wird einen schönen Z. geben; (Krach 2) geben; **-zirkus** [-tsɪrkʊs], der; -, -se: in Zus. mit Subst. auftretendes Grundwort, das ausdrückt, daß das im Best. Genannte in vielfältiger, bunter, abwechslungsreicher Weise auftritt, geboten wird o. ä., z. B. Literaturzirkus, Skizirkus, Liederzirkus.

Zirkus-: ~bau, der ⟨Pl. -ten⟩; ~blut, das: *Veranlagung zu dem Leben beim Zirkus, bei dem: im Zirkus auftretender Clown;* ~direktor, der: *Direktor* (2) *eines Zirkus;* ~kunst, die ⟨o. Pl.⟩: *im Zirkus dargebotene Kunst* (z. B. Artistik, Akrobatik); ~künstler, der; ~kuppel, die: *Kuppel des Zirkusbaus, -zelts;* ~luft, die: *Atmosphäre im Zirkus;* ~manege, die; ~nummer, die: *Nummer* (2 a) *innerhalb einer Zirkusvorstellung;* ~pferd, das: *für Auftritte im Zirkus auf bestimmte Kunststücke dressiertes Pferd;* ~reiter, der: *Reiter, der im Zirkus akrobatische Kunststücke auf*

dem Pferd vorführt; ∼**reiterin,** die: w. Form zu ↑∼reiter; ∼**unternehmen,** das: *Zirkus* (2 a); ∼**vorstellung,** die; ∼**zelt,** das: *großes Zelt für Zirkusvorstellungen.*

Zirpe [ˈʦɪrpə], die; -, -n [zu ↑zirpen] (landsch.): Grille, Zikade; **zirpen** [ˈʦɪrpn̩] ⟨sw. V.; hat⟩ [lautm.]: *eine Folge von kurzen, feinen, hellen, gleichsam schwirrenden [schrillen] Tönen von sich geben:* die Grillen, Heimchen zirpen; die Meisen zirpten; Ü „Nein, danke", zirpte sie mit leiser Stimme; ⟨Zus.:⟩ **Zirpton,** der: laute Zirptöne von sich geben.

Zirren: Pl. von ↑Zirrus.

Zirrhose [ʦɪˈroːzə], die; -, -n [frz. cirrhose, zu griech. kirrhós = gelb, orange; nach der Verfärbung der erkrankten Leber] (Med.): *auf eine Wucherung im Bindegewebe eines Organs* (z. B. Leber, Lunge) *folgende narbige Verhärtung u. Schrumpfung;* vgl. Leberzirrhose; ⟨Abl.:⟩ **zirrhotisch** [...ˈroːtɪʃ] ⟨Adj.; o. Steig.⟩ (Med.): *durch Zirrhose bedingt, sie betreffend.*

Zirrokumulus [ʦɪro-], der; -, ...li [zu ↑Zirrus u. ↑Kumulus] (Met.): *meist mit anderen in Feldern auftretende, in Rippen od. Reihen angeordnete, einer Flocke ähnelnde weiße Wolke in höheren Luftschichten; Schäfchenwolke;* **Zirrostratus,** der; -, ...ti [zu ↑Zirrus u. ↑Stratus] (Met.): *den Himmel ganz od. teilweise bedeckende, vorwiegend aus Eiskristallen bestehende Wolkenschicht in höheren Luftschichten;* **Zirrus** [ˈʦɪrʊs], der; -, - u. Zirren [lat. cirrus = Federbüschel; Franse] (Met.): *Federwolke in höheren Luftschichten;* ⟨Zus.:⟩ **Zirruswolke,** die (Met.): svw. ↑Zirrus.

zirzensisch [ʦɪrˈʦɛnzɪʃ] ⟨Adj.; o. Steig.⟩ [lat. circēnsis = zur Arena gehörig, zu: circus, ↑Zirkus]: *den Zirkus* (1, 2) *betreffend, in ihm abgehalten:* -e Darbietungen; Zirkus ... mit solider -er Tradition (MM 7. 8. 1974, 15); -e Spiele *(in der röm. Antike im Zirkus 1 abgehaltene Veranstaltung mit Wagenrennen, Faust- u. Ringkämpfen usw.).*

zisalpin, zisalpinisch [ʦɪsˌalˈpiːn(ɪʃ)] ⟨Adj.; o. Steig.; nicht adv.⟩ [aus lat. cis = diesseits u. ↑alpin(isch)]: *(von Rom aus gesehen) diesseits der Alpen; südlich der Alpen.*

Zischelei [ʦɪʃəˈlaj], die; -, -en ⟨Pl. selten⟩ (meist abwertend): *[dauerndes] Zischeln;* **zischeln** [ˈʦɪʃl̩n] ⟨sw. V.; hat⟩ [zu ↑zischen]: **a)** *[in ärgerlichem Ton] zischend flüstern:* etw. durch die Zähne z.; er zischelte ihr etwas ins Ohr; Ü ⟨subst.:⟩ eine Brandung, ein schwaches Zischeln von Wellen (Frisch, Homo 22); **b)** *heimlich [Gehässiges] über jmdn., etw. reden:* die beiden haben dauernd etwas miteinander zu z.; hinter seinem Rücken wurde über ihn gezischelt; **zischen** [ˈʦɪʃn̩] ⟨sw. V.⟩ [lautm.]: **1.** ⟨hat⟩ **a)** *einen scharfen Laut hervorbringen, wie er beim Aussprechen eines s, z, sch entsteht:* die Gans, die Schlange zischt; das Wasser zischte auf der heißen Platte; „Pst!" zischte sie; das Publikum zischte *(zeigte durch Zischen sein Mißfallen);* **b)** *[ärgerlich] mit unterdrückter Stimme sagen (wobei die zischenden 1 a Laute hervortreten):* einen Fluch durch die Zähne z.; „Laß das!" zischte er. **2.** *sich schnell mit zischendem* (1 a) *Geräusch irgendwohin bewegen* ⟨ist⟩: der Dampf zischt aus dem Kessel; der Federball zischte durch die Luft; Ü sie ist gerade um die Ecke gezischt (ugs.; *eilig gelaufen).* **3.** *****einen/ein Bier z.* (salopp; *ein alkoholisches Getränk, bes. ein Bier, trinken);* ⟨Zus.:⟩ **Zischlaut,** der (Sprachw.): svw. ↑Sibilant.

Ziseleur [ʦizəˈløːɐ̯, auch: ʦizəˈløːɐ̯], der; -s, -e [frz. ciseleur]: *jmd., der Ziselierarbeiten ausführt* (Berufsbez.); **Ziselierarbeit,** die: **1.** ⟨o. Pl.⟩ *das Ziselieren.* **2.** *mit Ziselierungen* (2) *verzierter Gegenstand;* **ziselieren** [ʦizəˈliːrən] ⟨sw. V.; hat⟩ [frz. ciseler, zu: ciseau = Meißel, zu lat. caesum (in Zus. -cīsum), 2. Part. von: caedere, ↑Zäsur]: *Figuren, Ornamente, Schrift mit Meißel, Punze o. ä. [kunstvoll] in Metall einarbeiten:* Blumenmotive in Silber z.; ein Messer mit ziselierter Klinge; Ü Er bietet ... Erfindungen und faßt sie in eine behutsam ziselierte *(kunstvoll gestaltete)* Sprache (Welt 14. 7. 1962, 1); ⟨Abl.:⟩ **Ziselierer,** der; -s, -: svw. ↑Ziseleur; ⟨Zus.:⟩ **Ziselierkunst,** die ⟨o. Pl.⟩; **Ziselierung,** die; -, -en: **1.** *das Ziselieren.* **2.** *ziselierte Schrift, Verzierung.*

Zislaweng, Cislaweng [ʦɪslaˈvɛŋ; viell. berlin. entstellt aus frz. ainsi cela vint = so geht das]: in der Fügung **mit einem Z.** (ugs.; *mit Schwung; mit einem besonderen Kniff, Dreh):* etw. mit einem Z. machen; er erledigt.

Zissalien [ʦɪˈsaːljən], Zessalien [ʦɛ...] ⟨Pl.⟩ [zu lat. cessāre = aussetzen, nachlassen]: *fehlerhafte od. mißglückte Münzplatten od. Münzen, die wieder eingeschmolzen werden.*

Zissoide [ʦɪsoˈiːdə], die; -, -n [zu griech. kissós = Efeu u. -oeidés = ähnlich] (Math.): *ihrem Verlauf nach der Spitze eines Efeublatts gleichende algebraische Kurve; Efeublattkurve.*

Zista [ˈʦɪsta], **Ziste** [ˈʦɪstə], die; -, -n [lat. cista, ↑Kiste]: **a)** *aus frühgeschichtlicher Zeit stammender zylindrischer od. ovaler, reich verzierter Behälter meist aus Bronze (zum Aufbewahren von Schmuck, Toilettenartikeln o. ä.);* **b)** *einer Ziste* (a) *ähnliche etruskische Urne aus Ton;* **Zisterne** [ʦɪsˈtɛrnə], die; -, -n [mhd. zisterne, lat. cisterna, zu: cista, ↑Zista]: *unterirdischer, meist ausgemauerter Hohlraum zum Auffangen u. Speichern von Regenwasser;* ⟨Zus.:⟩ **Zisternenwasser,** das ⟨o. Pl.⟩.

Zisterzienser [ʦɪsˈtɛrˈʦjɛnzə], der; -s, - [nach dem frz. Kloster Cîteaux, mlat. Cistercium]: *Angehöriger des Zisterzienserordens.*

Zisterzienser-: ∼**baukunst,** die (Kunstwiss.): *vom Zisterzienserorden geprägte Baukunst;* ∼**kloster,** das; ∼**mönch,** der; ∼**orden,** der ⟨o. Pl.⟩: *1098 von reformerischen Benediktinern gegründeter Orden* (1).

Zisterzienserin, die; -, -nen: *Angehörige des weiblichen Zweiges der Zisterzienser.*

Zistrose [ˈʦɪst-], die; -, -n [lat. cisthos < griech. kíst(h)os = Zistrose]: *in milden Gebieten des Mittelmeerraumes wachsender Strauch mit behaarten Zweigen, oft ledrigen Blättern u. großen weißen, rosafarbenen od. roten Blüten;* ⟨Zus.:⟩ **Zistrosengewächs,** das.

Zitadelle [ʦitaˈdɛlə], die; -, -n [(m)frz. citadelle < (älter) ital. citadella, eigtl. = kleine Stadt, Vkl. von aital. cittade = Stadt < lat. civitās]: *selbständiger, in sich geschlossener Teil einer Festung od. befestigten Stadt; Kernstück einer Festung.*

Zitat [ʦiˈtaːt], das; -[e]s, -e [zu lat. citātum, 2. Part. von: citāre, ↑zitieren]: **a)** *[als Beleg] wörtlich zitierte Textstelle:* ein längeres Z. aus der Rede des Präsidenten; etw. mit einem Z. belegen; **b)** *bekannter Ausspruch, geflügeltes Wort:* das ist ein [bekanntes] Z. aus Goethes „Faust"; klassische -e auswendig kennen; ⟨Zus.:⟩ **Zitatenlexikon,** das: *Lexikon, in dem Zitate* (a, b) *gesammelt sind;* **Zitatenschatz,** der: vgl. ∼lexikon; **Zitation** [ʦitaˈʦjoːn], die; -, -en [1: spätlat. citātio]: **1.** (veraltet) *[Vor]ladung vor Gericht.* **2.** *Zitat* (a).

Zither [ˈʦɪtɐ], die; -, -n [lat. cithara < griech. kithára = Zither]: *Zupfinstrument, bei dem die Saiten über einen flachen, länglichen, meist auf einer Seite geschwungenen Resonanzkörper mit einem Schalloch in der Mitte gespannt sind;* ⟨Zus.:⟩ **Zitherspiel,** das ⟨o. Pl.⟩.

zitieren [ʦiˈtiːrən] ⟨sw. V.; hat⟩ [lat. citāre = herbeirufen; vorladen]: **1.** *eine schon einmal gesprochenen od. geschriebenen Text unter Berufung auf die Quelle* (3) *wörtlich wiedergeben:* etw. falsch, ungenau z.; eine Stelle aus einem Buch, ein Gedicht von Brecht, einen Lehrsatz z.; auswendig z.; aus einer Rede, aus der Bibel, aus einem Gesetz z.; ich kann seine Ausführungen hier nur sinngemäß z.; einen Chef, seinen alten Lehrer z. *(das anführen, was der immer sagt);* ein oft zitierter Satz. **2.** *jmdn. auffordern, irgendwohin zu kommen, um ihn für etw. zur Rechenschaft zu ziehen:* jmdn. zu sich z.; er wurde aufs Rathaus, vor Gericht, zum Kadi zitiert; ⟨Abl.:⟩ **Zitierung,** die.

Zitrat [ʦiˈtraːt], (chem. fachspr.:) Citrat [-], das; -[e]s, -e (Chemie): *Salz der Zitronensäure;* ¹**Zitrin** [ʦiˈtriːn], der; -s, -e: *hellgelbes Mineral, das als Schmuckstein verwendet wird;* ²**Zitrin** [-], das; -s [Gewinnung aus der Schale von Zitrusfrüchten]: *Wirkstoff im Vitamin P;* **Zitronat** [ʦitroˈnaːt], das; -[e]s, (Sorten:) -e [frz. citronnat < älter ital. citronata, zu: citrone, ↑Zitrone]: *zum Backen verwendete, in Würfel geschnittene] kandierte Schale einer bestimmten Zitrusfrucht;* **Zitrone** [ʦiˈtroːnə], die; -, -n [älter ital. citrone, zu lat. citrus = Zitronenbaum]: **a)** *gelbe, länglichrunde, sich an beiden Enden verjüngende Zitrusfrucht mit saftigem, sauer schmeckendem Fruchtfleisch u. dicker Schale, die reich an Vitamin C ist; Frucht des Zitronenbaums;* eine Z. auspressen; heiße Z. *(heißes Getränk aus Zitronensaft [Zucker] u. Wasser);* *****mit -n gehandelt haben (ugs.; *mit einer Unternehmung o. ä. Pech gehabt, sich verkalkuliert haben);* **jmdn. auspressen/ausquetschen wie eine Z.** (ugs.: 1. *jmdn. in aufdringlicher Weise ausfragen.* 2. *jmdm. viel Geld aus der Tasche ziehen).* **b)** *Frucht des ↑Zitronenbaums.*

~creme, die: vgl. ~speise; ~falter, der: *Schmetterling mit (beim Männchen) leuchtendgelben u. (beim Weibchen) grünlichweißen Flügeln mit orangefarbenen Tupfen in der Mitte;* ~farben, ~farbig ⟨Adj.; o. Steig.; nicht adv.⟩: svw. ↑~gelb; ~gelb ⟨Adj.; o. Steig.; nicht adv.⟩: *von hellem, leuchtendem Gelb;* ~holz, das: *Holz des Zitronen- u. des Orangenbaums;* ~kern, der; [kraut, das ⟨o. Pl.⟩: **1.** svw. ↑~melisse. **2.** svw. ↑Eberraute; ~limonade, die: *mit Zitronensaft hergestellte Limonade;* ~melisse, die: svw. ↑Melisse; ~öl, das: *aus Zitronenschalen gewonnenes ätherisches Öl;* ~presse, die: *zum Auspressen von Zitronen, Orangen o.ä. verwendetes kleines Haushaltsgerät;* ~rolle, die: *Biskuitrolle mit einer Füllung aus Zitronencreme;* ~saft, der; ~sauer ⟨Adj.; o. Steig.⟩ (Chemie): *Zitronensäure enthaltend:* zitronensaures Salz; ~säure, die (Chemie): *in vielen Früchten enthaltene, in Wasser leicht lösliche, farblose Kristalle bildende Säure,* dazu: ~säurezyklus, der (Biochemie); ~schale, die; ~scheibe, die; ~spalte, die; ~speise, die: *mit Zitronen-[saft] zubereitete [schaumige] Süßspeise;* ~wasser, das ⟨o. Pl.⟩: *Getränk aus Zitronensaft, Zucker u. Wasser.*

Zitrulle [ʦiˈtrʊlə], die; -, -n [frz. citrouille < mfrz. citrole < ital. citrullo, zu spätlat. citrium = Zitronengurke, zu lat. citrus, ↑Zitrone] (veraltend): *Wassermelone.*

Zitrus- [ˈʦiːtrʊs-; lat. citrus, ↑Zitrone]: ~frucht, die: *Frucht einer Zitruspflanze mit meist dicker Schale u. sehr saftigem, meist säuerlichem Fruchtfleisch (z. B. Apfelsine, Zitrone, Pampelmuse);* ~gewächs, das: svw. ↑~pflanze; ~öl, das: *aus der Schale einer Zitrusfrucht gewonnenes ätherisches Öl;* ~pflanze, die: *in warmen Gebieten als Kulturpflanze angebauter immergrüner Baum u. Strauch mit Zitronen, Orangen, Pampelmusen, Mandarinen o.ä. als Früchten.*

Zitter-: ~aal, der: *in Südamerika heimischer, einem Aal ähnlicher, brauner Fisch, der an den Schwanzflossen elektrische Organe hat u. seine Beute durch Stromstöße tötet;* ~gras, das: *Gras* (1) *mit kleinen Ähren an sehr dünnen Stielen, die auch bei ganz leichter Luftbewegung zu zittern anfangen;* ~lähmung, die (Med.): svw. ↑Parkinsonsche Krankheit; ~laut, der (Sprachw.): svw. ↑Vibrant; ~pappel, die: svw. ↑Espe; ~prämie, die (ugs. scherzh.): *Gefahrenzulage;* ~rochen, der: *in tropischen u. subtropischen Meeren vorkommender Rochen mit paarigen elektrischen Organen; Torpedofisch;* ~spiel, das (Sport Jargon): *Spiel, dessen Ausgang bis zum Schluß ungewiß ist.*

zitterig [ˈʦɪtərɪç]: ↑zittrig; **zittern** [ˈʦɪtɐn] ⟨sw. V.⟩ [mhd. zit(t)ern, ahd. zitterōn, H. u.]: **1.** ⟨hat⟩ **a)** *unwillkürliche, in ganz kurzen, schnell aufeinanderfolgenden Rucken erfolgende Hinundherbewegungen machen* ⟨hat⟩: vor Kälte, Wut, Aufregung z.; am ganzen Körper z.; er zitterte wie Espenlaub (geh.; *sehr*); ihre Hände zitterten/ihr zitterten die Hände; **b)** *sich in ganz kurzen, schnellen Schwingungen hin u. her bewegen; vibrieren:* bei der Explosion zitterten die Wände; die Nadel des Kompasses zitterte; etw. mit zitternder (*brüchiger, rasch in der Tonhöhe wechselnder*) Stimme sagen. **2.** ⟨hat⟩ **a)** *vor jmdm., etw. große Angst haben;* er zittert vor seinem Vater, vor der Prüfung; ⟨auch ohne Präp.-Obj.:⟩ während des Verhörs habe ich ganz schön gezittert; zitternd und bebend *(voller Furcht)* kam er angelaufen; ⟨subst.:⟩ *mit Zittern und Zagen (voller Furcht);* **b)** *sich um jmdn., etw. große Sorgen machen:* um sein Vermögen z.; sie zitterte vor Prüfung habe ich für ihn gezittert. **3.** (salopp) *irgendwohin gehen:* er zitterte um die Ecke.

zittrig [ˈʦɪtrɪç] ⟨Adj.⟩: *[häufig] zitternd* (1 a): -e Hände; ein -er Greis; sich nach einer Krankheit z. *(schwach, unsicher auf den Beinen)* fühlen; etw. mit -er *(zitternder* 1 b) Stimme sagen.

Zitwer [ˈʦɪtvɐ], der; -s, - [spätmhd. zitwar < arab. zidwār]: *aromatisch duftendes Kraut mit gefiederten Blättern u. kleinen Blütenköpfchen;* ⟨Zus.:⟩ **Zitwerblüte,** die: *als Wurmmittel verwendete Blüte des Zitwers;* **Zitwersamen,** der: **a)** svw. ↑Zitwerblüte; **b)** *Samen des Zitwers.*

Zitz [ʦɪts], der; -es [niederl. sits, zu einer Nebenf. von Hindi chīnt, ↑Chintz]: svw. ↑Chintz.

Zitze [ˈʦɪtsə], die; -, -n [mhd. Zitze, urspr. Lallwort der Kinderspr.; vgl. ↑Titte]: **a)** *zum Säugen dienendes, mit einem anderen paarig angeordnetes Organ bei weiblichen Säugetieren:* die Welpen zogen an den -n der Hündin; **b)** (derb) *[weibliche] Brust[warze].*

Zivette [ʦiˈvɛtə], die; -, -n [frz. civette < ital. zibetto, ↑Zibet]: svw. ↑Zibetkatze.

zivil [ʦiˈviːl] ⟨Adj.⟩ [frz. civil < lat. cīvīlis = bürgerlich, zu: cīvis = Bürger]: **1.** ⟨o. Steig.; nur attr.⟩ *nicht militärisch; bürgerlich* (1): die -e Luftfahrt; im -en Leben, Beruf ist er Maurer; -e Kleidung *(Zivil)* tragen; die -e *(nicht zum Militär gehörende)* Bevölkerung; -er Ersatzdienst (früher; Zivildienst); -er Bevölkerungsschutz (Zivilschutz a); die -e Ehe *(Zivilehe);* das -e Recht *(Zivilrecht).* **2.** *anständig, annehmbar:* ein -er Chef; -e Bedingungen; die Preise in dem Lokal sind sehr z.; sie hatten ihn durchaus z. behandelt; **Zivil** [-], das; -s [nach frz. (tenue) civile]: **1.** *Zivilkleidung:* Z. tragen, anziehen, anlegen; er kam in, war in Z. **2.**) (selten) *nicht zum Militär gehörender gesellschaftlicher Bereich, Teil der Bevölkerung:* zum Z. übertreten. **3.** (schweiz.) *Familienstand:* er mußte vor Gericht sein Z. angeben.

zivil-, Zivil-: ~anzug, der: vgl. ~kleidung; ~behörde, die: *nicht der Militärhoheit* (1) *unterstehende Behörde;* ~beruf, der: *(von Soldaten) Beruf, den jmd. außerhalb seiner Militärzeit ausübt:* der Leutnant ist im Z. Arzt; ~beschädigte, der u. die: *jmd., der im Krieg als Zivilist einen dauernden gesundheitlichen Schaden erlitten hat;* ~beschäftigte, der u. die: *jmd., der beruflich bei den Streitkräften beschäftigt ist, aber nicht Mitglied der Streitkräfte ist;* ~bevölkerung, die: *nicht den Streitkräften angehörender Teil der Bevölkerung;* ~courage, die [gepr. 1864 von Bismarck]: *Mut, den jmd. beweist, indem er seine Meinung offen äußert u. ohne Rücksicht auf eventuelle Folgen in der Öffentlichkeit, gegenüber Obrigkeiten, Vorgesetzten o.ä. vertritt;* ~diener, den (österr.): svw. ↑~dienstleistende; ~dienst, der: *Dienst, den ein Kriegsdienstverweigerer an Stelle des Wehrdienstes leistet;* dazu: ~dienstbeauftragte, der u. die (Bundesrepublik Deutschland): *Beauftragte[r] des Arbeitsministeriums, der mit der Koordination des Zivildienstes befaßt ist,* ~dienstleistende, der; -n, -n ⟨Dekl. ↑Abgeordnete⟩, ~dienstler, der; -s, - (Jargon): svw. ↑~dienstleistende; ~ehe, die (jur.): *standesamtlich geschlossene Ehe;* ~fahndung, die: *von Beamten in Zivil angestellte polizeiliche Ermittlungen;* ~flughafen, der: *Flughafen, der nicht militärischen Zwecken dient;* ~flugzeug, das: vgl. ~flughafen; ~gefangene, der u. die (Völkerrecht): *im Krieg gefangengenommener Zivilist;* ~gericht, das: *für zivilrechtliche Fälle zuständiges Gericht;* ~gerichtsbarkeit, die: vgl. ~gericht; ~gesetzbuch, das (schweiz.): *Gesetzbuch des bürgerlichen Rechts;* Abk.: ZGB; ~kammer, die (jur.): *für Zivilsachen* (1) *zuständige Kammer* (8 b); ~klage, die (jur.): svw. ↑Privatklage; ~kleid, das, ~kleidung, die: *Kleidung, die jmd. im Zivilleben trägt (im Ggs. zur Uniform);* ~leben, das: *Leben außerhalb des Militärdienstes;* ~liste, die [nach engl. civil list]: *für den Monarchen bestimmter Betrag im Staatshaushalt;* ~luftfahrt, die: vgl. ~flughafen; ~person, die: *Zivilist;* ~prozeß, der (jur.): *Prozeß, in dem über eine Zivilsache entschieden wird,* dazu: ~prozeßordnung, die (jur.): *die einen Zivilprozeß regelnden Rechtsvorschriften;* Abk.: ZPO, ~prozeßrecht, das ⟨o. Pl.⟩ (jur.): svw. ↑~prozeßordnung; ~recht, das ⟨o. Pl.⟩ (jur.): svw. ↑Privatrecht, dazu: ~rechtlich ⟨Adj.; o. Steig.⟩ (jur.); ~richter, der: *Richter an einem Zivilgericht;* ~sache, die: **1.** (jur.) *einem Zivilgericht zu entscheidende Streitfrage.* **2.** ⟨Pl.⟩ svw. ↑~kleidung; ~schutz, der: **a)** *Maßnahmen zum Schutz der Zivilbevölkerung im Kriegs- od. Katastrophenfall;* **b)** kurz für ↑Zivilschutzkorps, dazu: ~schutzkorps, das: *nichtmilitärische Hilfstruppe für den Zivilschutz;* ~senat, der: *für Zivilsachen* (1) *zuständiger Senat* (5); ~stand, der (schweiz.): *Familien-, Personenstand,* dazu: ~standsamt, das (schweiz.): *Standesamt,* dazu: ~standsamtlich ⟨Adj.; o. Steig.⟩ (schweiz.): *standesamtliche Trauung;* ~trauung, die (schweiz.): *standesamtliche Trauung;* ~verfahren, das (jur.): vgl. ~prozeß; ~verteidigung, die: *Maßnahmen zum Schutz der Bevölkerung u. des Staates im Kriegsfall.*

Zivilisation [ʦiviliza'tsjoːn], die; -, -en [frz. civilisation, engl. civilization]: **1. a)** *Gesamtheit der durch den technischen u. wissenschaftlichen Fortschritt geschaffenen u. verbesserten sozialen u. materiellen Lebensbedingungen:* dieses Land hat eine hohe, niedrige Z.; China ist ein Land mit alter Kultur, aber geringer Z. (Augstein, Spiegelungen 30); Ü die Expedition war in der Z. *(in besiedeltes Gebiet)* zurückgekehrt; **b)** ⟨Pl. ungebr.⟩ *Zivilisierung.* **2.** ⟨o. Pl.⟩ *durch Erziehung, Bildung erworbene [verfeinerte] Lebensart:* Chic ist nur denen gegeben, die ein gewisses Maß an Z. ... besitzen (Dariaux [Übers.], Eleganz 33).

zivilisations-, Zivilisations-: ~krankheit, die: *durch die mit*

der Zivilisation (1) *verbundene Lebensweise hervorgerufene Krankheit;* ~**müde** ⟨Adj.; nicht adv.⟩: *der Zivilisation* (1) *u. der mit ihr verbundenen Lebensweise überdrüssig,* dazu: ~**müdigkeit,** die; ~**schaden,** der: vgl. ~**krankheit;** ~**stufe,** die: *Entwicklungsstufe der Zivilisation* (1).
zivilisatorisch [tsiviliza'to:rɪʃ] ⟨Adj.; o. Steig.⟩: *die Zivilisation* (1) *betreffend, auf ihr beruhend:* die -e Entwicklung, -e Schäden; **zivilisieren** [tsivili'zi:rən] ⟨sw. V.; hat⟩ /vgl. zivilisiert/ [frz. civiliser, zu: civil, ↑zivil]: **1.** *(bes. ein auf einer früheren Zivilisationsstufe lebendes Volk) dazu bringen, die moderne [westliche] Zivilisation* (1) *anzunehmen:* einen Stamm z. **2.** (selten) *verfeinern, besser ausbilden; jmdm., einer Sache Zivilisation* (2) *verleihen:* Beziehungen z.; **zivilisiert: 1.** ↑zivilisieren. **2.** ⟨Adj.; -er, -este⟩ **a)** ⟨o. Steig.; nicht adv.⟩ *die moderne [westliche] Zivilisation* (1) *habend:* die -en Länder; **b)** *Zivilisation* (2) *habend od. zeigend; gesittet, kultiviert* (b): ein -er Mensch; die Namen konnte kein -er (ugs.; *normaler*) Mensch behalten (Rehn, Nichts 79); sich z. benehmen; **Zivilisierung,** die; -, -en ⟨Pl. ungebr.⟩: *das Zivilisieren, Zivilisiertwerden;* **Zivilist** [tsivi'lɪst], der; -en, -en [zu ↑zivil]: **a)** *jmd., der nicht den Streitkräften angehört; Bürger (im Gegensatz zum Soldaten); Zivilperson:* in dem Krieg wurden auch -en gefangengenommen; Sie trauriger Z.! brüllte er Stefan an (Kuby, Sieg 187); **b)** *jmd., der keine Uniform trägt:* neben dem General standen zwei -en; ⟨Abl.:⟩ **zivilistisch** ⟨Adj.; o. Steig.⟩: *nichtmilitärisch.*
zizerlweis ['tsɪtsɐlvaɪs] ⟨Adv.⟩ [wohl zu mundartl. Zitzerl = etwas Kleines, eigtl. = Zaunkönig] (bayr., österr.): *nach u. nach; ratenweise:* das bringst du ihm besser z. bei.
ZK [tsɛt'ka:], das; -[s], -s, selten: - (bes. kommunist.): Zentralkomitee; ⟨Zus.:⟩ **ZK-Mitglied** [tsɛt'ka:-], das (bes. kommunist.).
Zloty ['zlɔti, 'slɔti], der; -s, -s ⟨aber: 5 Zloty⟩ [poln. złoty, zu: złoto = Gold]: *Währungseinheit in Polen* (1 Zloty = 100 Groszy); Abk.: Zl, Zł
Znüni ['tsny:ni], der od. das; -s, -s [mundartl. zusger. aus: zu neun (Uhr Gegessenes)] (schweiz.): *Imbiß am Vormittag; zweites Frühstück.*
Zobel ['tso:bl̩], der; -s, - [mhd. zobel, ahd. zobil, aus dem Slaw., vgl. russ. sóbol]: **1.** *(zur Familie der Marder gehörendes) hauptsächlich in der Taiga Sibiriens heimisches, kleines Raubtier mit sehr wertvollem, glänzend weichem u. dichtem, am Rücken dunklem bis schwarzgrauem, an Kehle u. Brust mattorange bis gelblichweißem Fell.* **2. a)** *Fell des Zobels* (1); **b)** *Pelz aus Zobelfellen;* ⟨Zus.:⟩ **Zobeljacke,** die; **Zobelpelz,** der.
Zober ['tso:bɐ], der; -s, - (md.): svw. ↑Zuber.
zockeln ['tsɔkl̩n] ⟨sw. V.; ist⟩ (ugs.): svw. ↑zuckeln.
zocken ['tsɔkn̩] ⟨sw. V.; hat⟩ [jidd. z(ch)ocken] (Gaunerspr.): *Glücksspiele machen:* am Spieltisch sitzen und z.; ⟨Abl.:⟩ **Zocker,** der; -s, - [jidd. z(ch)ocker] (Gaunerspr.): *Glücksspieler.*
zodiakal [tsodia'ka:l] ⟨Adj.; o. Steig.; nicht präd.⟩: *den Zodiakus betreffend;* ⟨Zus.⟩ **Zodiakallicht,** das (Astron.): *schwacher, pyramidenförmiger Lichtschein am Nachthimmel entlang der scheinbaren Sonnenbahn;* **Zodiakus** [tso'di:akus], der; - [lat. zōdiacus < griech. zōdiakós (kýklos)] (Astron., Astrol.): svw. ↑Tierkreis.
Zöfchen ['tsø:fçən], das; -s, - ↑Zofe; **Zofe** ['tso:fə], die; -, -n ⟨Vkl. ↑Zöfchen⟩ [älter: Zoffe, wohl zu md. zoffen = hinterhertrotten, eigtl. = die Hinterhertrottende] (früher): *weibliche Person zur persönlichen Bedienung* *einer vornehmen, meist adligen od. fürstlichen Dame.*
Zoff [tsɔf], der; -s [jidd. (mieser) zoff = (böses) Ende < hebr. sôf] (ugs.): *Streit, Zank u. Unfrieden:* er hatte Z. mit seinen Freunden.
zog [tso:k], **zöge** ['tsø:gə]: ↑ziehen; **zögerlich** ['tsø:gɐlɪç] ⟨Adj.⟩: *nur in kleinen Schritten, zögernd [durchgeführt]:* ein -er Beginn, -e Politik, Beratung; der Westen verhält sich z. *(abwartend);* ⟨Abl.:⟩ **Zögerlichkeit,** die; -; **zögern** ['tsø:gɐn] ⟨sw. V.; hat⟩ [Iterativbildung zu veraltet zogen, mhd. zogen, ahd. zogōn = gehen, ziehen; (ver)zögern, eigtl. = wiederholt hin u. her ziehen]: *vor einer Handlung od. Entscheidung unschlüssig warten, etw. hinausschieben, nicht sofort od. nur langsam beginnen:* einen Augenblick, zu lange z.; mit der Antwort, der Abreise z.; er zögerte nicht, die Operation durchzuführen; ohne zu z., folgte er ihm; zögernd einwilligen; der Betrieb lief nur zögernd

an; ⟨subst.:⟩ ohne Zögern stimmte er zu; nach einigem Zögern kam er mit; Ob Zögern Feigheit ist oder Besonnenheit ..., hängt ausschließlich vom Zeitpunkt ab (Dönhoff, Ära 66); ⟨häufig im 1. Part.:⟩ ein zögernder Beginn; zögernde Zustimmung; ... sagte er zögernd; der Betrieb lief nur zögernd an; **Zögling** ['tsø:klɪŋ], der; -s, -e [LÜ von frz. élève (↑Eleve), zu: zog, Prät. von ↑ziehen] (veraltend): *jmd., der in einem Internat, Heim o. ä. erzogen wird:* ein entlaufener Z.; die -e gehorchten aufs Wort; er war aufgewachsen als Z. eines vornehmen Internats; Ü Schmidts einstiger Z. Hans Apel (Capital 2, 1980, 86).
Zohe ['tso:ə], die; -, -n [mhd. zōhe, ahd. zōha; vgl. Zauche] (südwestd.): *Hündin.*
Zölenterat [tsølɛnte'ra:t], der; -en, -en ⟨meist Pl.⟩ [zu griech. koîlos = hohl u. énteron = das Innere, ↑Enteron] (Zool.): svw. ↑Hohltier.
Zölestin [tsøles'ti:n], der; -s, -e [zu lat. caelestis (coelestis) = himmlisch, zu: caelum (coelum) = Himmel; nach der Farbe]: *meist bläuliches (auch farbloses), strontiumhaltiges Mineral;* **zölestisch** [tsø'lɛstɪʃ] ⟨Adj.⟩ (bildungsspr. veraltet): *himmlisch.*
Zöliakie [tsølia'ki:], die; -, -n [...i:ən; zu griech. koilía = Bauchhöhle] (Med.): *chronische Verdauungsstörung im späten Säuglingsalter.*
Zölibat [tsøli'ba:t], das od. (Theol.:) der; -[e]s, -e [spätlat. caelibātus = Ehelosigkeit (des Mannes), zu lat. caelebs = ehelos]: *Ehelosigkeit aus religiösen Gründen (bes. bei kath. Geistlichen):* das Z. befolgen; im Z. leben; ⟨Abl.:⟩ **zölibatär** [...ba'tɛ:ɐ̯] ⟨Adj.; o. Steig.⟩: *im Zölibat [lebend]:* -e Priester; z. leben; ⟨subst.:⟩ **Zölibatär** [-], der; -s, -e: *jmd., der im Zölibat lebt.*
¹**Zoll** [tsɔl], der; -[e]s, Zölle ['tsœlə; mhd., ahd. zol < spätlat. telōnium < griech. telōnion = Zoll(haus)]: **1. a)** *Abgabe, die für bestimmte Waren beim Transport über die Grenze zu zahlen ist:* der Staat erhebt, senkt den Z.; Z. bezahlen; auf dieser Ware liegt kein/ein hoher Z.; die Zölle senken, abschaffen; (b) (früher) *Abgabe für die Benutzung bestimmter Straßen, Brücken o. ä.:* die Räuber ... zogen jedem, den Z. aus den Rippen (Reinig, Schiffe 48). **2.** ⟨o. Pl.⟩ *Behörde, der den Zoll (1 a) erhebt:* die Sendung kann beim Z. abgeholt werden.
²**Zoll** [-], der; -[e]s, - [mhd. zol = zylindrisches Stück, Klotz, eigtl. = abgeschnittenes Holz]: **a)** *veraltete Längeneinheit unterschiedlicher Größe* (2,3 bis 3 cm; Zeichen: ″): zwei Z. starke Bretter; (geh., veraltend:) er wich keinen Z.; ***jeder Z., Z. für Z./in jedem Z.** (geh., veraltend; *ganz u. gar, vollkommen*): sie ist Z. für Z. eine Dame; svw. ↑Inch.
¹**zoll-, Zoll-** (¹**Zoll**): ~**abfertigung,** die: *Abfertigung von Reisenden, Gepäck, Waren usw. durch die Zollbehörde,* ~**amt,** das: **a)** *Büro, Dienststelle der Zollbehörde;* **b)** *Gebäude,* das *bei den Zollamt* (a) *untergebracht ist,* dazu: ~**amtlich** ⟨Adj.; o. Steig.; nicht präd.⟩ *das Zollamt betreffend, vom Zollamt [ausgehend]:* die Sendung wurde z. geöffnet; ~**angelegenheit,** die, ~**anmeldung,** die: *Anmeldung von Waren zur Verzollung,* ~**anschluß,** der: *Einbeziehung eines angrenzenden Staatsgebietes in die (eigenen) Zollgrenzen* (Ggs.: ~ausschluß); ~**ausland,** das: *außerhalb der (eigenen) Zollgrenzen liegendes Gebiet* (Ggs.: ~anschluß (Ggs.: ~anschluß); ~**barriere,** die: vgl. ↑~schranke; ~**beamte,** der; ~**behörde,** die; ~**bestimmung** ⟨meist Pl.⟩: vgl. ~gesetz; ~**bürgschaft,** die: *Bürgschaft (z. B. einer Bank) beim Zollamt für zu entrichtenden Zoll;* ~**deklaration,** die; ~**erklärung,** die; ~**dienststelle,** die; ~**einnehmer,** der (früher): *jmd., der Zölle* (1 a) *einzog;* ~**erklärung,** die: *Erklärung über zu verzollende Waren;* ~**fahnder** [-fa:ndɐ], der; -s, -: *Beamter, der in der Zollfahndung tätig ist;* ~**fahndung,** die: *[routinemäßige] staatliche Überprüfung der Einhaltung der Zollgesetze,* dazu: ~**fahndungsdienst,** die; ~**fahndungsstelle,** die; ~**forderung,** die; ~**formalität** ⟨meist Pl.⟩: ein erledigen; ~**frei** ⟨Adj.; o. Steig.⟩ [mhd. zollvrī]: *keiner Abgabe für den Zollunterliegend:* -e Ware; kleine Mengen von Zigaretten und Alkohol sind z. können z. mitgenommen werden, dazu: ~**freigebiet,** das: *zollfreies Gebiet (z. B. Freihafen),* die ⟨o. Pl.⟩; ~**gebäude,** das; ~**gebiet,** das: *das hinsichtlich des Zolls eine Einheit bildet;* ~**gesetz,** das: *grundlegendes Gesetz, in dem die Vorschriften u. Bestimmungen für die Erhebung von Zöllen innerhalb des Zollgebietes festgelegt sind;* ~**grenzbezirk,** der: *entlang der Zollgrenze sich erstreckender (von den Zollbeamten überwachter) Be-*

zirk; ~**grenze**, die: *ein geschlossenes Zollgebiet allseitig umschließende Grenze;* ~**gut**, das (Amtsspr.): *zollpflichtige Ware;* ~**haus**, das: svw. ↑~amt (b); ~**hoheit**, die: *das Recht des Staates, Zölle zu erheben;* ~**hund**, der: vgl. Polizeihund; ~**inhaltserklärung**, die: *einer Postsendung in ein anderes Land beizugebende Erklärung für den Zoll mit Angaben über den Inhalt der Sendung;* ~**kontrolle**, die: *von Zollbeamten durchgeführte Kontrolle (von Reisenden) nach zollpflichtigen Waren;* ~**linie** (nicht getrennt: Zollinie), die: svw. ↑~grenze; ~**ordnung**, die: vgl. ~gesetz; ~**organ**, das: svw. ↑~behörde; ~**pflichtig** ⟨Adj.; o. Steig.; nicht adv.⟩: *der Verzollung unterliegend:* -e Kunstgegenstände; ~**politik**, die; ~**recht**, das ⟨o. Pl.⟩: *Gesamtheit der Gesetze u. Vorschriften für das Zollwesen;* ~**schranke**, die ⟨meist Pl.⟩: *durch hohen Zoll gegen zu starke Einfuhren gerichtete Beschränkung;* ~**station**, die: *Zolldienststelle an einem Grenzübergang;* ~**stelle**, die: svw. ↑~station; ~**strafrecht**, das: *Teil des Steuerstrafrechts, der sich auf das Zollgesetz bezieht;* ~**straße**, die: *Transitweg zum Transport zollpflichtiger Güter;* ~**tarif**, der: *amtlicher Tarif zur Berechnung von Zöllen;* ~**union**, die: *Zusammenschluß mehrerer Staaten zu einem Zollgebiet mit einheitlichem Zolltarif;* ~**vergehen**, das: *Vergehen gegen das Zollgesetz;* ~**vertrag**, der; ~**verwaltung**, die; ~**wesen**, das ⟨o. Pl.⟩: *Gesamtheit der Einrichtungen u. Vorgänge, die den Zoll betreffen.*

²**zoll-, Zoll-** (²Zoll): ~**breit** ⟨Adj.; o. Steig.⟩: *etwa von, in der Breite eines Zolls;* ~**breit**, der; -, -: vgl. Fingerbreit; ~**hoch** ⟨Adj.; o. Steig.⟩: *etwa von, in der Höhe eines Zolls;* ~**maß**, das: svw. ↑~stock; ~**stock**, der: *zusammenklappbarer Maßstab (3) mit einer Einteilung nach Zentimetern u. Millimetern (früher nach Zoll); Gliedermaßstab.*

zollbar ['t͜sɔlba:ɐ̯] ⟨Adj.; o. Steig.; nicht adv.⟩: *zollpflichtig;* **zollen** ['t͜sɔlən] ⟨sw. V.; hat⟩ [mhd. zollen = Zoll zahlen]: **1.** (geh.) *erweisen, entgegenbringen, zuteil werden lassen:* jmdm. Anerkennung, Verehrung, Dank, Lob, den schuldigen Respekt z.; *das Publikum zollte dem neuen Stück Applaus.* **2.** (altertümelnd) *entrichten, bezahlen:* ... *zollte sogar jede Woche brav ihr Scherflein von einer harten Silbermark* (Emma 5, 1978, 46); **-zöllig** [-t͜sœlɪç], (auch:) -zollig [-t͜sɔlɪç] in Zusb., z. B. achtzöllig; **Zöllner** ['t͜sœlnɐ], der; -s, - [mhd. zolnære, ahd. zolōnāri < spätlat. telōnārius, zu: telōnium, ↑¹Zoll]: **a)** (früher, bes. biblisch): *Einnehmer von ¹Zoll* (1 b) *od. Steuern:* Jesus nahm sich der verachteten Z. an; **b)** (ugs. veraltend) *Zollbeamter:* die Z. haben das Gepäck gründlich durchsucht.

Zölom [t͜so'lo:m], das; -s, -e [griech. koílōma = Vertiefung] (Biol.): *Hohlraum zwischen den einzelnen Organen im tierischen u. menschlichen Körper, (entwicklungsgeschichtlich) sekundäre Leibeshöhle;* **Zölostat** [t͜solo'sta:t], der; -[e]s u. -en, -en ⟨zu 'griech. koîlos = hohl u. statós = stehend⟩ (Astron.): *Vorrichtung aus zwei Spiegeln, die das Licht eines Himmelskörpers immer in die gleiche Richtung lenkt.*

Zombie ['t͜sɔmbi], der; -[s], -s [H. u.]: *ein eigentlich Toter, der ein willenloses Werkzeug dessen ist, der ihn zum Leben erweckt hat.*

zombig ['t͜sɔmbɪç] Adj. [H. u.] (Jugendspr.): *bombig; dufte; stark* (8): Mögen Schüler ihren Lehrer, dann ist er „..stark, zombig" (Hörzu 38, 1980, 121).

Zömeterium [t͜søme'te:rjʊm], das; -s, ...ien [...jən]; kirchenlat. coemētērium < griech. koimētērion]: **1.** *frühchristl. Grabstätte, Kirchhof.* **2.** svw. ↑Katakombe.

zonal [t͜so'na:l], **zonar** [t͜so'na:ɐ̯] ⟨Adj.; o. Steig.⟩ [spätlat. zōnālis: *zu einer Zone gehörend, eine Zone betreffend:* ein -er Aufbau; **Zone** ['t͜so:nə], die; -, -n [lat. zōna = (Erd)gürtel < griech. zōnē]: **1. a)** *nach bestimmten Gesichtspunkten abgegrenztes, eingeteiltes [geographisches] Gebiet:* die heiße, [sub]tropische, gemäßigte, kalte, [ant]arktische Z.; eine Z. tropischer Regenwälder entlang des Äquators; die baumlosen -n der Hochgebirge; eine entmilitarisierte Z. schaffen; in der „blauen Z." darf nur beschränkte Zeit geparkt werden; der Bahnhof Roßmarkt liegt noch in der ersten Z.; für die zweite Z. gilt tagsüber eine Gesprächseinheit von 30 Sekunden; **b)** *bestimmter Bereich:* eine Z. des Schweigens; die erogenen -n (↑erogen a) des Körpers; da sind wir auch in der innersten Z. des Problems (Musil, Mann 197). **2. a)** (hist.) *einer der vier militärischen Befehls- u. Einflußbereiche der Siegermächte, in die Deutschland nach dem zweiten Weltkrieg aufgeteilt war; Besatzungszone:* er wurde in die amerikanische Z. entlassen; **b)** ⟨o. Pl.⟩ (Bundesrepublik Deutschland ugs. veraltend) *Gebiet*

der DDR (als ehemals sowjetische Besatzungszone): sie erwarten Besuch aus der Z.; ein Paket in die Z. schicken. **Zonen-:** ~**grenze**, die (ugs. veraltend): **1. a)** (hist.) *Grenze zwischen den Besatzungszonen nach dem zweiten Weltkrieg;* **b)** (Bundesrepublik Deutschland ugs. veraltend) *Grenze zur DDR.* **2.** svw. ↑Zahlgrenze; **-randförderung**, die: *Gesamtheit der durch Gesetz festgelegten Maßnahmen von seiten der Bundesrepublik Deutschland zur wirtschaftlichen Förderung des Zonenrandgebietes;* ~**randgebiet**, das (Bundesrepublik Deutschland): *das entlang der Grenze zur DDR sich erstreckende Gebiet;* ~**tarif**, der (Verkehrsw., Post): *nach Zonen festgelegte Gebühren od. Fahrpreise;* ~**turnier**, das (Schach): *Turnier zur Qualifikation für ein im folgenden Jahr stattfindendes Interzonenturnier;* ~**zeit**, die: *die in der jeweiligen, 15 Breitengrade umfassenden Zone als Normalzeit gültige Zeit.*

zonieren [t͜so'ni:rən] ⟨sw. V.; hat⟩ (selten): *in Zonen gliedern;* ⟨Abl.:⟩ **Zonierung**, die; -, -en: *eine klare funktionelle Z. des städtischen Territoriums* (Jugend und Technik 12, 1968, 1100).

Zönobit [t͜sønø'bi:t], der; -en, -en [kirchenlat. coenobīta, zu: coenobium, ↑Zönobium]: *in ständiger Klostergemeinschaft nach strengen Regeln lebender christlicher Mönch;* ⟨Abl.:⟩ **zönobitisch** ⟨Adj.; o. Steig.⟩: *die Zönobiten betreffend, den Zönobiten gemäß;* **Zönobium** [t͜so'no:bjʊm], das; -s, ...ien [...jən; t: kirchenlat. coenobium < griech. koinóbion = Kloster]: **1.** (Rel.) *Lebensweise in einem zönobitischen Kloster.* **2.** (Biol.) *in Form von Ketten, Platten od. Kugeln gebildeter u. durch Gallerte verbundener Zusammenschluß von Einzellern; Zellkolonie.*

Zoo [t͜so:], der; -s, -s [kurz für: zoologischer Garten]: *großes, meist parkartiges Gelände, in dem viele, bes. tropische Tierarten gehalten u. öffentlich gezeigt werden:* den Z. besuchen; sie gingen oft in den Z.

Zoo- (ugs.): ~**arzt**, der: *Tierarzt im Zoo;* ~**direktor**, der; ~**handlung**, die: svw. ↑Tierhandlung; ~**tier**, das: *im Zoo gehaltenes Tier.*

zoo-, Zoo- [t͜soo-; zu griech. zōon = Lebewesen, Tier, zu: zēn (zōein) = leben] ⟨Best. in Zus. mit der Bed.⟩: *Leben, lebendes Wesen, Tier* (z. B. zoogen, Zoologie); **zoogen** ⟨Adj.; o. Steig.⟩ [↑-gen] (Geol.): *aus tierischen Resten gebildet:* Kalkstein ist z.; **Zoogeographie**, die; -: svw. ↑Geozoologie; ⟨Abl.:⟩ **zoogeographisch** ⟨Adj.; o. Steig.⟩: svw. ↑geozoologisch; **Zoographie**, die; -, -n [...i:ən; ↑-graphie]: *Benennung u. Einordnung der Tierarten;* **Zoolatrie**, die; -, -n [...i:ən; ↑Latrie]: *Tierkult;* **Zoolith** [...'li:t, auch: ...lɪt], der; -s u. -en, -e[n] [↑-lith] (Geol.): *aus Tieren entstandenes Sedimentgestein;* **Zoologe**, der; -n, -n [↑-loge]: *Wissenschaftler auf dem Gebiet der Zoologie;* **Zoologie**, die; - [↑-logie]: *Lehre u. Wissenschaft von den Tieren als Teilgebiet der Biologie; Tierkunde;* **zoologisch** ⟨Adj.; o. Steig.⟩: nicht präd.⟩: *die Zoologie betreffend, in den Bereich der Zoologie gehörend:* -e Untersuchungen; die -e Nomenklatur; **Zoologische**, der; -n, -n (ugs. veraltend): *Zoo:* immerzu die Rehe im -n füttern (Keun, Mädchen 81).

Zoom [zu:m], das; -s, -s [engl. zoom lens, aus: to zoom = schnell ansteigen lassen (in bezug auf die Brennweiten) u. lens = Linse (2)]: **1.** kurz für ↑Zoomobjektiv: Kleinkameras mit Wechseloptik und Z. **2.** (Film) *Vorgang, durch den der Aufnahmegegenstand näher an den Betrachter herangeholt od. weiter von ihm entfernt wird;* ⟨Abl.:⟩ **zoomen** ['zu:mən] ⟨sw. V.; hat⟩ [engl. to zoom] (Film, Fot.): *den Aufnahmegegenstand mit Hilfe eines Zoomobjektivs näher heranholen od. weiter wegrücken:* die Kamera zoomt; ⟨Zus.:⟩ **Zoomobjektiv**, das; -s, -e: *Objektiv mit stufenlos verstellbarer Brennweite; Varioobjektiv; Gummilinse.*

Zoonose [t͜soo'no:zə], die; -, -n [zu ↑zoo-, Zoo- u. griech. nósos = Krankheit] (Med.): *bei einem Tier vorkommende Krankheit, die auch den Menschen übertragen von seiten kann;* **Zoon politikon** ['t͜so:ɔn politi'kɔn], das; - - [griech.; nach Aristoteles, Politika III, 6] (Philos.): *der Mensch als soziales, politisches Wesen, das sich in der Gemeinschaft handelnd entfaltet;* **zoophag** [...'fa:k] ⟨Adj.; o. Steig.; nicht adv.⟩ [zu griech. phageîn = essen, fressen] (Biol.): *fleischfressend:* der Sonnentau ist eine -e Pflanze; **Zoophage** [...'fa:gə], der; -n, -n (Biol.): *Fleischfresser;* **Zoophilie** [...'li:], die; - [zu griech. philía = Liebe] (Med., Sexualk. selten): svw. ↑Sodomie; **Zoophobie**, die; - -n [...i:ən] (Psych.): *krankhafte Angst vor Tieren* (z. B. Spinnen); **Zoophyt** [...'fy:t], der od. das; -en, -en [zu griech. phytón =

Pflanze] (Zool. veraltet): *an einen festen Ort gebundenes Tier* (Hohltier od. Schwamm); **Zooplankton,** das; -s: *Gesamtheit der im Wasser schwebenden tierischen Organismen;* **Zoospermie** [...spɛrˈmiː], die; -, -n [...iːən; zu ↑Sperma] (Med.): *das Vorhandensein lebensfähiger, beweglicher Spermien im Ejakulat;* **Zoospore,** die; -, -n ⟨meist Pl.⟩ (Biol.): *der ungeschlechtlichen Fortpflanzung dienende, bewegliche Spore* (z. B. der Algen); **Zootechnik** [auch: '----], die; -, -en [nach russ. zootechnika] (DDR): *Technik der Tierhaltung u. Tierzucht;* ⟨Abl.:⟩ **Zootechniker** [auch: '-----], der; -s, - (DDR): *Fachmann auf dem Gebiet der Zootechnik* (Berufsbez.); **zootechnisch** [auch: '----] ⟨Adj.; o. Steig.⟩ (DDR): *die Zootechnik betreffend;* **Zootomie** [...toˈmiː], die; - [geb. nach ↑Anatomie]: *Lehre vom Bau tierischer Organismen; Tieranatomie;* **Zootoxin,** das; -s, -e: *tierisches Gift;* **Zoozönologie** [...tsøno-], die; - [↑-logie]: svw. ↑Tiersoziologie.

Zopf [tsɔpf], der; -[e]s, Zöpfe ['tsœpfə; mhd. zopf = Zopf (1, 2); Zipfel, ahd. zoph = Locke; 3: vgl. Spitz (2)]: **1.** ⟨Vkl. ↑Zöpfchen⟩ *aus mehreren (meist drei) Strängen zusammengeflochtenes [herabhängendes] Haar:* blonde, dicke, schwere, lange, kurze, abstehende Zöpfe; einen Z. flechten; einen [falschen] Z. tragen; sich Zöpfe flechten; ich habe mir den Z. abschneiden lassen; **ein alter Z.* (ugs.; *eine längst überholte Ansicht; rückständiger, überlebter Brauch;* nach der bei der Scharnhorstschen Reform der preußischen Armee abgeschafften u. später als Symbol der Rückständigkeit geltenden Haartracht der Soldaten Friedrich Wilhelms I.); **den alten Z./die alten Zöpfe abschneiden** (ugs.; *Überholtes abschaffen*). **2.** *Backwerk (Brot, Kuchen o. ä.) in der Form eines Zopfes od. mit einem Zopfmuster belegt.* **3.** (landsch.) *leichter Rausch:* sich einen Z. antrinken. **4.** (Forstw.) *dünneres Ende eines Baumstammes od. Langholzes.*

Zopf-: ~**band,** das ⟨Pl. -bänder⟩: ¹*Band* (I, 1), *das den Zopf am unteren Ende zusammenhält;* ~**halter,** der: vgl. ~band; ~**muster,** das (Handarb., Bäckerei u. a.): *Muster, das wie ein Zopf aus zusammengeflochtenen Einzelsträngen aussieht:* einen Pullover mit einem Z. stricken; ~**perücke,** die: *Perücke mit Zopf;* ~**stil,** der ⟨o. Pl.⟩ (Kunstwiss.): *zeitlich zwischen Rokoko u. Klassizismus liegender, etwas pedantisch-nüchterner Kunststil in der Epoche des Zopfes u. der Zopfperücke;* ~**zeit,** die ⟨o. Pl.⟩ (Kunstwiss.): *Zeit des Zopfstils (etwa von 1760–1780).*

Zöpfchen ['tsœpfçən], das; -s, -: ↑Zopf (1); **zopfig** ['tsɔpfɪç] ⟨Adj.⟩ (abwertend): *rückständig, überholt:* -e Anordnungen, Vorstellungen.

Zophoros ['tso:fɔrɔs], **Zophorus** [...rʊs], der; -, ...phoren [tso'fo:rən; lat. zōphorus < griech. zōophóros] (Archit.): *mit figürlichen Reliefs geschmückter Fries des altgriechischen Tempels.*

zoppo ['tsɔpo] ⟨Adv.⟩ [ital. zoppo] (Musik): *lahm, schleppend.*

Zores ['tso:rəs], der; - [jidd. zores (Pl.) = Sorgen, zu hebr. zārāh = Kummer] (landsch.): **1.** *Wirrwarr, Durcheinander, Ärger:* [jmdm.] Z. machen. **2.** (selten) *Gesindel.*

Zorilla [tso'rɪla], der; -s, -s, auch: die; -s [span. zorilla, Vkl. von: zorra = Fuchs]: *(zur Familie der Marder gehörendes) in Trockengebieten Afrikas u. Vorderasiens heimisches, kleines Raubtier mit weißen Längsstreifen auf schwarzem Fell u. buschigem, weißbehaartem Schwanz, das ein übelriechendes Sekret verspritzt.*

Zorn [tsɔrn], der; -[e]s [mhd., ahd. zorn, H. u.]: *heftiger, leidenschaftlicher Unwille über etw., was man als Unrecht empfindet od. was den eigenen Wünschen entgegenläuft:* heller, lodernder, flammender, heiliger Z.; jmdn. packt der Z.; ihr Z. hat sich gelegt; jmds. Z. erregen; sein Z. richtete sich gegen die Bonzen; [einen] mächtigen Z. auf jmdn. haben; ihn traf gerechter Z.; der Z. der Götter, des Himmels; in Z. geraten; von Z. [auf, gegen jmdn.] erfüllt sein; sie war rot vor Z., kochte vor Z., weinte vor Z. und Enttäuschung.

zorn-, Zorn-: ~**ader,** die: ↑Zornesader; ~**ausbruch,** der (selten): ↑Zornesausbruch; ~**bebend** ⟨Adj.; o. Steig.; nicht adv.⟩ *bebend vor Zorn;* ~**binkel,** der (österr. ugs.): *jähzorniger Mensch;* ~**entbrannt** ⟨Adj.; o. Steig.; nicht adv.⟩: vgl. wutentbrannt; ~**funkelnd** ⟨Adj.; o. Steig.; nicht adv.⟩; ~**mütig** ⟨Adj.⟩: **a)** ⟨nicht adv.⟩ *zu Zorn neigend, leicht zornig werdend:* ein -er Mensch; **b)** *zornig, sehr heftig:* Zornmütig focht er gegen die Möglichkeit, daß ein Recht seiner Mün-

del untertreten würde (Fussenegger, Haus 250); ~**rot** ⟨Adj.; o. Steig.; nicht adv.⟩: *rot vor Zorn,* dazu: ~**röte:** ↑Zornesröte; ~**schnaubend** ⟨Adj.; o. Steig.; nicht adv.⟩: *sehr zornig.*

Zornes-: ~**ader,** Zornader, die in der Wendung **jmdm. schwillt die Z. [an]** (geh.; *jmd. wird sehr zornig*); ~**ausbruch,** Zornausbruch, der: zu Zorn[es]ausbrüchen neigen; ~**falte,** die (geh.): *Zorn ausdrückende, vor Zorn zusammengezogene senkrechte Falte auf der Stirn;* ~**miene,** die; ~**röte,** Zornröte, die in der Wendung **das treibt einem die Z. ins Gesicht** (geh.; *darüber muß man sich sehr zornig werden*).

zornig ⟨Adj.⟩ [mhd. zornec, ahd. zornac]: *voll Zorn; durch Ärger u. Zorn erregt, erzürnt:* -e Blicke, Worte; ein -er Mensch; er ist sehr z. auf mich, über meine Worte; wegen einer solchen Kleinigkeit braucht man doch nicht gleich z. (rabiat) zu werden; z. aufstampfen.

Zoroastrier [tsoro'astriɐ], der; -s, - [zu Zoroaster, verderbte gräzisierende Namensform des pers. Propheten Zarathustra (um 600 v. Chr.)]: *Anhänger des Zoroastrismus;* **zoroastrisch** ⟨Adj.; o. Steig.⟩: *den Zoroastrismus betreffend:* die -e Religion; **Zoroastrismus** [...'rɪsmʊs], der; -: svw. ↑Parsismus.

Zosse ['tsɔsə], der; -, -n, -n, **Zossen** [...sn̩], der; -, - [jidd. zosse(n), suss < hebr. sûs = Pferd] (landsch., bes. berlin.): *[altes] Pferd:* hier ... ist der General mit seinem Zossen rumgeritten (Kant, Impressum 152).

Zoster: ↑Herpes zoster.

Zote [tso:tə], die; -, -n [wahrsch. identisch mit ↑Zotte in der Bed. Schamhaar; Schlampe] (abwertend): *derber, obszöner Witz, der als gegen den guten Geschmack verstoßend empfunden wird:* -n und Zynismen pornographischer Literatur; **-n reißen* (ugs.; *erzählen;* ↑Witz 1); ⟨Abl.:⟩ **zoten** ['tso:tn̩] ⟨sw. V.; hat⟩ (selten, abwertend): *Zoten reißen:* es wurde geflucht und gezotet; **zotenhaft** ⟨Adj.; -er, -este⟩: svw. ↑zotig; **Zotenreißer,** der; -s, - (abwertend): *jmd., der Zoten erzählt;* **zotig** ['tso:tɪç] ⟨Adj.⟩ (abwertend): *(was den Inhalt angeht) derb, unanständig, obszön:* -e Redensarten, Ausdrücke; er versucht in seinen Liedern Politik z. zu verkaufen; ⟨Abl.:⟩ **Zotigkeit,** die; -, -en: **1.** ⟨o. Pl.⟩ *das Zotigsein, zotige Art.* **2.** *zotiger Witz, Zote:* er erzählt nur -en.

Zotte ['tsɔtə], die; -, -n [1: mhd. zot(t)e, ahd. zota = herabhängendes (Tier)haar, Flausch]: **1.** ⟨meist Pl.⟩ **a)** *[herabhängendes] Haarbüschel (bes. bei Tieren):* der Bär blieb mit seinen dicken -n an den Drähten hängen; **b)** (Anat.) *schleimige Ausstülpung eines Organs od. Organteils.* **2.** (landsch., bes. südwestd.) svw. ↑Schnabel (3); **Zottel** ['tsɔtl̩], die; -, -n: **1.** (ugs.) **a)** ⟨meist Pl.⟩ svw. ↑Zotte (1 a); **b)** ⟨Pl.⟩ (abwertend) *wirre, unordentliche Haare:* die -n hingen ihr ins Gesicht; er hat sich endlich seine -n abschneiden lassen; **c)** svw. ↑Quaste (1 a): ein altes Sofa mit dicken -n. **2.** (landsch.) *Schlampe.*

Zottel-: ~**bär,** der (Kinderspr.): *zottiger Bär;* ~**haar,** das (ugs.): *zottiges Haar;* ~**kopf,** der (ugs.): *jmd., der unordentliche, zottelige Haare hat.*

Zottelei [tsɔtə'laj], die; -, -en (ugs., meist abwertend): *[dauerndes] Zotteln;* **zottelig, zottlig** ['tsɔt(ə)lɪç] ⟨Adj.; nicht adv.⟩: **a)** *aus dichten Haarbüscheln bestehend, zottig:* ein -es Fell; er macht unter zotteligen Augenbrauen verängstigte Äuglein (Grass, Hundejahre 307); **b)** (abwertend) *wirr, unordentlich:* die Haare hängen ihm ins Gesicht; **zotteln** ['tsɔtl̩n] ⟨sw. V.⟩ [1: zu ↑Zotte (1), eigtl. = herab u. her wandeln] (ugs.): **1.** *langsam, nachlässig, mit schlenkernden Bewegungen [hinter jmdm. her] gehen* ⟨ist⟩: Sie zottelt auf ihren Hausschuhen, in ihrem Schlafrock bis zur Ecke (Fallada, Mann 41). **2.** *in Zotteln herabhängen* ⟨hat⟩: die Haare zottelten ihm bis über die Augen; **zottig** ⟨Adj.; nicht adv.⟩: **a)** *struppig, dicht u. kraus:* ein -es Fell; **b)** (abwertend) *wirr, strähnig, unordentlich:* ihre Haare sind ungekämmt und z.; **zottlig:** ↑zottelig.

Z-Soldat, der; -en, -en (Jargon): *Kurzwort für ↑Zeitsoldat.*

zu [tsu:; mhd., ahd. zuo] /vgl. zum, zur/: **I.** ⟨Präp. mit Dativ⟩ **1.** (räumlich) **a)** *gibt die Richtung (einer Bewegung) auf ein bestimmtes Ziel hin an:* das Kind läuft zu der Mutter, zu dem nächsten Haus; er kommt morgen zu mir; er hat ihn zu sich gebeten; sich zu jmdm. beugen, wenden; das Vieh wird zu (ins) Tal getrieben; das Blut stieg ihm zu (geh.; *in den*) Kopf; er stürzte zu Boden (geh.; *stürzte auf den Boden, fiel um*); zu Bett gehen (geh.;

ins *Bett gehen, sich schlafen legen*); sich zu Tisch (geh.; *an den Tisch*) setzen; gehst du auch zu diesem Fest *(nimmst du auch daran teil)?;* **b)** drückt aus, daß etw. zu etw. anderem hinzukommt, hinzugefügt, -gegeben o. ä. wird: zu dem Essen gab es, reichte man einen herben Wein; zu Obstkuchen nehme ich gerne ein wenig Sahne; das paßt nicht zu Bier; zu dem Kleid kannst du diese Schuhe nicht tragen; **c)** kennzeichnet den Ort, die Lage des Sichbefindens, Sichabspielens o. ä. von etw.: zu ebener Erde; zu beiden Seiten des Gebäudes; er saß zu ihrer Linken (geh.; *links von ihr, an ihrer linken Seite*); sie saßen zu Tisch (geh.; *am Tisch, beim Essen*); sie sind bereits zu Bett (geh.; *sind ins Bett gegangen, haben sich schlafen gelegt*); er ist zu Hause *(in seiner Wohnung);* man erreicht diesen Ort zu Wasser und zu Lande *(auf dem Wasser- und auf dem Landweg);* er kam zu dieser *(durch diese)* Tür herein; vor Ortsnamen: der Dom zu (veraltet; *in*) Speyer; geboren wurde er zu (veraltet; *in*) Frankfurt am Main; in Namen von Gaststätten: Gasthaus zu den drei Eichen; als Teil von Eigennamen: Graf zu Mansfeld. **2.** (zeitlich) kennzeichnet den Zeitpunkt einer Handlung, eines Geschehens, die Zeitspanne, in der sich etw. abspielt, ereignet o. ä.: es geschah zu Anfang des Jahres, zu früher Morgenstunde, zu Lebzeiten seiner Mutter; zu meiner Zeit war das anders; das wird zu gegebener Zeit erledigt; was schenkst du ihnen zu Weihnachten?; zu Ostern (regional; *während der Ostertage*) verreisen; von gestern zu *(auf)* heute; die Jahreswende von 1949 zu *(auf)* 1950. **3.** (modal) **a)** kennzeichnet die Art u. Weise, in der etw. geschieht, sich abspielt, sich darbietet o. ä.: er erledigte alles zu meiner Zufriedenheit; du hast dich zu deinem Vorteil verändert; er verkauft alles zu niedrigsten Preisen; er wohnt im Souterrain, zu deutsch *(das heißt übersetzt, in deutscher Sprache ausgedrückt)* „im Kellergeschoß"; **b)** kennzeichnet die Art u. Weise einer Fortbewegung: wir gehen zu Fuß; sie kamen zu Pferd; sie wollen zu Schiff (geh., veraltend; *mit dem Schiff*) reisen. **4. a)** kennzeichnet, meist in Verbindung mit Mengen- od. Zahlenangaben, die Menge, Anzahl, Häufigkeit o. ä. von etw.: sie kamen zu Dutzenden, zu zweien; zu einem großen Teil, zu einem Drittel, zu 50%; **b)** kennzeichnet ein in Zahlen ausgedrücktes Verhältnis: die Mengen verhalten sich wie drei zu eins; das Spiel endete 2 zu 1 (mit Zeichen: 2:1); sie haben schon wieder zu Null gespielt (Sport Jargon; *kein Tor hinnehmen müssen*); **c)** steht in Verbindung mit Zahlenangaben, die den Preis von etw. nennen; *für:* das Pfund wurde zu einer Mark angeboten; es gab Stoff zu zwanzig, aber auch zu hundert Mark der Meter; fünf Briefmarken zu fünfzig [Pfennig]; er raucht eine Zigarre zu einer Mark zwanzig; **d)** steht in Verbindung mit Zahlenangaben, die ein Maß, Gewicht o. ä. von etw. nennen; *von:* ein Faß zu zehn Litern; Portionen zu je einem Pfund. **5.** drückt Zweck, Grund, Ziel, Ergebnis einer Handlung, Tätigkeit aus: zu seinen Ehren, zu deinem Vergnügen; das sei zu deiner Beruhigung gesagt; er mußte zu einer weiteren Untersuchung, Behandlung in die Schweiz fahren; er rüstet sich zu einer Reise; sie kaufte Stoff zu einem Kleid *(für ein Kleid);* es kam zu einem Eklat. **6.** kennzeichnet das Ergebnis eines Vorgangs, einer Handlung, die Folge einer Veränderung, Wandlung, Entwicklung o. ä.: das Eiweiß zu Schaum schlagen; die Kartoffeln zu einem Brei zerstampfen; Obst zu Schnaps verarbeiten; zu Staub zerfallen; dieses Erlebnis hat ihn zu seinem Freund gemacht. **7.** kennzeichnet in Abhängigkeit von anderen Wörtern verschiedener Wortart eine Beziehung: das war der Auftakt zu dieser Veranstaltung; zu diesem Thema wollte er sich nicht äußern; er hat ihm zu einer Stellung verholfen; er gehört zu ihnen; er war sehr freundlich zu mir. **II.** ⟨Adv.⟩ **1.** kennzeichnet ein (hohes od. geringes) Maß, das nicht mehr angemessen od. akzeptabel erscheint: das Kleid ist zu groß, zu teuer; du kommst leider zu spät; du bist, arbeitest zu langsam; dafür bin ich mir zu klug; er ist zu alt, zu unerfahren, zu bequem; (betont; zur bloßen Steigerung; in emotionaler Sprechweise:) das ist ja zu schön *(überaus schön, wunderschön).* **2.** kennzeichnet die Bewegungsrichtung auf einen bestimmten Punkt, ein Ziel hin: er ging zur Stadt zu gegangen; gegen die Grenze zu, zur Grenze zu vermehrt sich die Kontrollen; dem Fenster zu, nach dem Fenster zu stand er in Polizist; der Balkon geht nach dem Hof zu. **3.** ⟨elliptisch⟩ (ugs.; Ggs.: auf II, 2) **a)** drückt als

Aufforderung aus, daß etw. geschlossen werden, bleiben soll: Tür zu!; Augen zu!; **b)** drückt aus, daß etw. geschlossen ist: die Flasche stand, noch fest zu, auf dem Tisch; ⟨auch attr.:⟩ eine zue/zune (salopp; *geschlossene*) Flasche; vgl. zusein. **4.** (ugs.) drückt als Aufforderung aus, daß mit etw. begonnen, etw. weitergeführt werden soll: na, dann zu!; immer zu, wir müssen uns beeilen! du kannst damit beginnen, nur zu! **III.** ⟨Konj.⟩ **1.** in Verbindung mit dem Inf. u. abhängig von Wörtern verschiedener Wortarten, bes. von Verben: er bat ihn zu helfen; er befahl ihm, sofort zu kommen; er ist heute nicht zu sprechen; dort gibt es eine Menge zu sehen; die Fähigkeit zuzuhören; die Möglichkeit, sich zu verändern; er schaute nur zu, anstatt ihm zu helfen; er nahm das Buch, ohne zu fragen; er kam, um sich zu vergewissern. **2.** drückt in Verbindung mit einem 1. Part. die Möglichkeit, Erwartung, Notwendigkeit, im Können, Sollen od. Müssen aus: die zu gewinnenden Preise; die zu erledigende Post; der zu erwartende Widerspruch; es gab noch einige zu bewältigende Hindernisse.

zualleralleerst ⟨Adv.⟩ (emotional verstärkend): *zuallererst;* vgl. alleraller-, Alleraller-; **zualleralleletzt** ⟨Adv.⟩ (emotional verstärkend): *zuallerletzt;* vgl. alleraller-, Alleraller-; **zuallererst** (emotional verstärkend): *ganz zuerst, an allererster Stelle:* zu. muß diese Arbeit erledigt werden; vgl. aller-, Aller-; **zuallerletzt** ⟨Adv.⟩ (emotional verstärkend): vgl. zuallererst; **zuallermeist** ⟨Adv.⟩ (emotional verstärkend): vgl. zuallererst; **zualleroberst** ⟨Adv.⟩ (emotional verstärkend): vgl. zuallererst; **zuallerunterst** ⟨Adv.⟩ (emotional verstärkend): vgl. zuallererst.

zuarbeiten ⟨sw. V.; hat⟩: *für jmdn. Vorarbeiten leisten u. ihm damit bei seiner Arbeit helfen:* er braucht mindestens zwei Leute, die ihm zuarbeiten; ⟨Abl.:⟩ **Zuarbeiter,** der; -s, -: *jmd., der einem andern zuarbeitet.*

zuäußerst ⟨Adv.⟩ (selten): *an der äußersten Stelle, ganz außen.*

Zuave ['ʦ̮ṷa:və, auch: ʦ̮u'a:və], der; -n, -n [frz. zouave < arab. (berberisch) zawāwa, nach dem Kabylenstamm der Zuaven]: *Angehöriger einer von den Franzosen zuerst in Algerien aufgestellten, urspr. nur aus Einheimischen bestehenden Kolonialtruppe.*

zuballern ⟨sw. V.; hat⟩ (ugs.): *heftig u. sehr laut zuschlagen* (1 a): die Tür z.

Zubau, der; -[e]s, -ten (österr.): svw. ↑Anbau (1 b); **zubauen** ⟨sw. V.; hat⟩: *durch Bauen, Errichten von Gebäuden o. ä. ausfüllen, bedecken:* die letzte Baulücke z.; dieses schöne Gelände wird auch bald zugebaut sein.

Zubehör ['ʦ̮u:bəhø:ɐ̯], das, seltener auch: der; -[e]s, -e, schweiz. auch: -den ⟨Pl. selten⟩ **a)** *zur Ausstattung, Einrichtung o. ä. von etw. gehörende, etw. vervollständigende Teile, Gegenstände:* das gesamte Z. eines Bades, einer Küche, einer Werkstatt; das Z. einer eleganten Herrenausstattung (Th. Mann, Krull 95); ein Haus mit allem Z.; **b)** *ein Gerät, eine Maschine o. ä. ergänzende bewegliche Teile, mit deren Hilfe bestimmte Verrichtungen erleichtert od. zusätzlich ermöglicht werden:* das Z. eines Staubsaugers, einer Bohrmaschine, eines Fotoapparates; er hat ein Fahrrad mit allem Z. geschenkt bekommen.

Zubehör-: ~**handel,** der: *Handel mit Zubehörteilen für bestimmte Geräte, Maschinen o. ä.;* ~**industrie,** die: vgl. ~handel; ~**katalog,** der: *Katalog* (3) *für Zubehörteile;* ~**teil,** das: *einzelnes Teil des Zubehörs von etw.*

zubeißen ⟨st. V.; hat⟩: *mit den Zähnen packen u. beißen, schnell u. kräftig irgendwohin beißen* (2 a): der Hund biß plötzlich zu; ehe sie sich's versah, hatte die Schlange zugebissen.

zubekommen ⟨st. V.; hat⟩: **1.** (ugs.) *(nur mit Mühe) schließen können* (Ggs.: aufbekommen 1): den Koffer, die Tür nicht z. **2.** (landsch.) svw. ↑dazubekommen: Er ist bestimmt nicht verhungert, er hat immer etwas zubekommen (H. G. Adler, Reise 150).

zubenannt ⟨Adj.; o. Steig.; nur als nachgestelltes Attr.⟩ (veraltet): *mit den Beinamen, genannt:* Friedrich, z. der Große.

Zuber ['ʦ̮u:bɐ], der; -s, - [mhd. zuber, ahd. zubar, zwipar, zu ↑zwei u. ahd. beran = tragen, eigtl. = Gefäß mit zwei Henkeln] (landsch.): *Bottich.*

zubereiten ⟨sw. V.; hat⟩: *(von Speisen o. ä.) vorbereiten, herrichten, fertig-, zurechtmachen:* das Essen, die Frühstück, eine Suppe, den Karpfen z.; die Speisen waren mit Liebe zubereitet; der Apotheker war gerade dabei,

Kemelman, Harry: Am Mittwoch wird der Rabbi naß. Übers. von Gisela Stege. Reinbek: rororo thriller 2430, 1977.

Kempowski, Walter: Aus großer Zeit. Hamburg: Albrecht Knaus Verlag, 1978.

Kempowski, Walter: Haben Sie Hitler gesehen? München: Carl Hanser Verlag, 1973.

Kempowski, Walter: Immer so durchgemogelt. München: Carl Hanser Verlag, 1974.

Kirsch, Sarah: Die Pantherfrau. Ebenhausen: Langewiesche-Brandt, 1975. – EA 1974.

KKH-Rundbrief. Kaufmännische Krankenkasse Halle.

Kölner Stadt-Anzeiger (Zeitung). Köln.

Kühn, August: Zeit zum Aufstehn. Frankfurt a. M.: S. Fischer Verlag, 1975.

Kunze, Reiner: Die wunderbaren Jahre. Frankfurt a. M.: S. Fischer Verlag, 1976.

Lentz, Georg: Muckefuck. München: C. Bertelsmann Verlag, 1976.

Lenz, Hermann: Der Tintenfisch in der Garage. Frankfurt a. M.: Insel Verlag, 1977.

Lenz, Siegfried: Heimatmuseum. Hamburg: Hoffmann & Campe Verlag, 1978.

Management-Wissen (Beilage der Zeitschrift „Elektrotechnik"). Würzburg.

Mann, Thomas: Unordnung und frühes Leid. Gesammelte Werke, 9. Bd.: Erzählungen. Berlin (Ost): Aufbau-Verlag, 1955. – EA 1926.

Männerbilder. Geschichten und Protokolle von Männern. München: Trikont-Verlag, 1978.

Mannheimer Wochenblatt (Anzeigenblatt). Mannheim.

Märkische Union (Zeitung). Potsdam.

Miller, Alice: Das Drama des begabten Kindes und die Suche nach dem wahren Selbst. Frankfurt a. M.: Suhrkamp Verlag, 1979.

Morgen, Der (Zeitung). Berlin (Ost).

Musik und Medizin (Internationale Fachzeitschrift für Medizin). Neu-Isenburg.

National-Zeitung (Zeitung). Berlin (Ost).

Neues Leben (Zeitschrift). Berlin (Ost).

Neue Zeit (Zeitung). Berlin (Ost).

Norddeutsche Zeitung (Zeitung). Schwerin.

Nürnberger Nachrichten (Zeitung). Nürnberg.

NZZ. Neue Zürcher Zeitung (Zeitung). Zürich.

Ossowski, Leonie: Die große Flatter. Weinheim – Basel: Beltz Verlag, 1977.

Petersen, Wolfgang und Greiwe, Ulrich: Die Resonanz. Briefe und Dokumente zum Film „Die Konsequenz". Frankfurt a. M.: Fischer Taschenbuch Verlag, 1980.

Pilgrim, Volker Elis: Manifest für den freien Mann. München: Trikont Verlag, 1978. – EA 1977.

Praunheim, Rosa von: Armee der Liebenden oder Aufstand der Perversen. München: Trikont Verlag, 1979.

Praunheim, Rosa von: Sex und Karriere. Reinbek: rororo 4214, 1978. – EA 1976.

Prodöhl, Günther: Der lieblose Tod des Bordellkönigs. Berlin (Ost): Verlag Das Neue Berlin, 1977.

Profil (Zeitschrift). Wien.

Radecki, Sigismund von: Der runde Tag. Frankfurt a. M. – Hamburg: Fischer Bücherei 224, 1958. – EA 1947.

Rallye racing (Zeitschrift). Alfeld/Leine.

Ran (Zeitschrift). Köln.

Report, Der (Zeitung). Waldfelden 2.

Rheinische Post (Zeitung). Düsseldorf.

Rheinpfalz, Die (Zeitung). Ludwigshafen/Rhein.

Richartz, Walter E.: Büroroman. Zürich: Diogenes Verlag, 1976.

Richter, Horst E.: Flüchten oder Standhalten. Reinbek: Rowohlt Verlag, 1976.

Rinser, Luise: Die vollkommene Freude. Frankfurt a. M.: S. Fischer Verlag, 1962.

Rocco und Antonia: Schweine mit Flügeln. Sex und Politik. Übers. von Wolfgang S. Baur. Reinbek: Rowohlt Verlag, 1977.

Ruark, Robert: Der Honigsauger. Übers. von Egon Strohm. Reinbek: rororo 1647, 1973. – Dt. EA 1966.

Ruhr-Nachrichten (Zeitung). Dortmund.

Saarbrücker Zeitung (Zeitung). Saarbrücken.

Sacher-Masoch, Alexander: Die Parade. Wien: Paul Neff Verlag, 1971. – EA 1946.

Saison (Zeitschrift). Leipzig – Berlin (Ost).

Schädlich, Hans Joachim: Versuchte Nähe. Reinbek: Rowohlt Verlag, 1977.

Schmidt-Relenberg, Norbert/Kärner, Hartmut/Pieper, Richard: Strichjungen-Gespräche. Darmstadt – Neuwied/Rhein: Sammlung Luchterhand 188, 1975.

Schneider, Rolf: November. Hamburg: Albrecht Knaus Verlag, 1979.

Schnurre, Wolfdietrich: Ich brauch Dich. Frankfurt a. M. – Berlin – Wien: Ullstein Verlag, 1978.

Schreiber, Hermann: Midlife Crisis. München: C. Bertelsmann Verlag, 1977.

Schwaiger, Brigitte: Wie kommt das Salz ins Meer. Wien – Hamburg: Paul Zsolnay Verlag, 1977.

Schweriner Volkszeitung (Zeitung). Schwerin.

Seidler, Herbert: Allgemeine Stilistik. Göttingen: Vandenhoeck & Ruprecht, 1963. – EA 1953.

Siegel, Dieter H.: Bruchheilung ohne Operation. Schopfheim: Heinrich Schwab Verlag, 1974.

Skipper (Zeitschrift). Miesbach.

Sobota, Heinz: Der Minus-Mann. Köln: Kiepenheuer & Witsch, 1978.

Sommer, Siegfried: Und keiner weint mir nach. München: Süddeutscher Verlag, 1977.

Sonntag (Zeitung). Berlin (Ost).

Sonntagsblatt (Zeitung). Hamburg.

Springer, Michael: Was morgen geschah. Hamburg: Hoffmann & Campe Verlag, 1979.

Strauß, Botho: Rumor. München – Wien: Carl Hanser Verlag, 1980.

Stricker, Tiny: Trip-Generation. Reinbek: rororo 1514, 1972.

Süddeutsche Zeitung (Zeitung). München.

Technikus (Zeitschrift). Berlin (Ost).

Trommel (Zeitung). Berlin (Ost).

Venzmer, Gerhard: Glücklicher Lebensabend, aber wie? München: Humboldt-Taschenbuch Nr. 189, 1972.

Vermeer, Hans J.: Einführung in die linguistische Terminologie. sammlung dialog 53. München: Nymphenburger Verlagshandlung, 1971.

Wachenburg, Die. Nachrichten des Weinheimer Seniorenconvents. Weinheim.

Walser, Martin: Ein fliehendes Pferd. Frankfurt a. M.: Suhrkamp Verlag, 1978.

Walser, Martin: Seelenarbeit. Frankfurt a. M.: Suhrkamp Verlag, 1979.

Weber, Hans: Einzug ins Paradies. Berlin (Ost): Verlag Neues Leben, 1979.

Weber, Karl Heinz: Auch Tote haben einen Schatten. Berlin (Ost): Militärverlag der Deutschen Demokratischen Republik (VEB), 1975.

Wochenpresse (Zeitschrift). Wien.

Zeitmagazin (Beilage der „Zeit"). Hamburg.

Zeitung für kommunale Wirtschaft (Zeitschrift). Köln.

Zenker, Helmut: Das Froschfest. München: C. Bertelsmann Verlag, 1977.

Ziegler, Alexander: Die Konsequenz. Zürich: Schweizer Verlagshaus, 1975.

Ziegler, Alexander: Gesellschaftsspiele. Zürich: Schweizer Verlagshaus, 1980.

Ziegler, Alexander: Kein Recht auf Liebe. Zürich: Schweizer Verlagshaus, 1978.

Ziegler, Alexander: Labyrinth. Zürich: Schweizer Verlagshaus, 1976.

Nachträge zum Quellenverzeichnis

ABC-Zeitung, Die (Zeitung). Berlin (Ost).

Agricola, Erhard: Tagungsbericht oder Kommissar Dabberkows beschwerliche Ermittlungen im Fall Dr. Heinrich Oldenbeck. Rudolstadt: Greifenverlag, 1976.

Akademie Klausenhof. Leitlinien und Schwerpunkte. Beiträge zur Jugendarbeit und Erwachsenenbildung auf dem Land. Hamminkeln-Dingden: Heft 20, 1979.

Alexander, Elisabeth: Die törichte Jungfrau. Köln: Literarischer Verlag Helmut Braun, 1978.

Alles über Aktien. Dresdner Bank. Arbeitskreis zur Förderung der Aktie e. V.

Alpinismus (Zeitschrift). München.

Amendt, Günter: Das Sex Buch. Dortmund: Weltkreis Verlag, 1979.

Archiv für das Studium der neueren Sprachen und Literaturen (Zeitschrift). Berlin.

Augsburger Allgemeine (Zeitung). Augsburg.

Auto touring (Clubmagazin des ÖAMTC). Wien.

Bastian, Horst: Die Brut der schönen Seele. Berlin (Ost): Verlag Das Neue Berlin, 1976.

Bauern-Echo (Zeitung). Berlin (Ost).

Bayernkurier (Zeitung). München.

Becker, Jurek: Irreführung der Behörden. Frankfurt a. M.: Suhrkamp Verlag, 1973.

Becker, Jurek: Schlaflose Tage. Frankfurt a. M.: Suhrkamp Verlag, 1978.

Berlinmagazin (Zeitschrift). Berlin.

Blick (Beilage der DDR-Zeitung „Freiheit"). Wittenberg.

BMFT-Mitteilungen. Hrsg. vom Pressereferat des Bundesministeriums für Forschung und Technologie. Bonn.

Borell, Claude: Romeo und Julius: erotische Novellen aus der Welt der anderen (Lockruf – Romeo und Julius – Verdammt noch mal – ich liebe dich). München: Wilhelm Goldmann Verlag Nr. 3713, 1979.

Brandenburgische Neueste Nachrichten (Zeitung). Potsdam.

Brasch, Thomas: Vor den Vätern sterben die Wölfe. Berlin: Rotbuch Verlag, 1977.

Bruder, Bert: Der Homosexuelle. Augsburg: Thomas Verlag, 1977.

Bruker, M. O.: Leber, Galle, Magen, Darm – Ursachen von Erkrankungen und ihre Heilung. St. Georgen/ Schwarzwald: Schnitzer-Verlag, 1975. – EA 1972 u. d. T. Leber, Galle, Magen, Darm: Ursachen und Heilung.

Bund, Der (Zeitung). Bern.

Bunte (Illustrierte). Offenburg/Baden.

Capital (Zeitschrift). Hamburg.

Caravan Camping Journal (Zeitschrift). Herford.

Chotjewitz, Peter O.: Der dreißigjährige Friede. Düsseldorf: Claassen Verlag, 1977.

Christiane F.: Wir Kinder vom Bahnhof Zoo. Hamburg: Gruner und Jahr, 1979. – EA 1978.

Clipper. PAN AM Magazin. Preetz/Holstein.

Courage (Zeitschrift). Berlin.

Degener, Volker W.: Heimsuchung. Stuttgart: Deutsche Verlags-Anstalt, 1975.

Deine Gesundheit (Zeitschrift). Berlin (Ost).

Dein Schicksalsweg (Broschüre). Freiburg.

Deutsch als Fremdsprache (Zeitschrift). Leipzig.

Deutsches Allgemeines Sonntagsblatt (Zeitung). Hamburg.

Deutsche Sprache. Zeitschrift für Theorie, Praxis, Dokumentation. Berlin.

Dierichs, Helga und Mitscherlich, Margarete: Männer. Zehn exemplarische Geschichten. Frankfurt a. M.: Fischer/Goverts, 2. Aufl. 1980. – EA 1980.

Don. Deutschlands Magazin von Männern für Männer. Darmstadt.

Dunkell, Samuel: Körpersprache im Schlaf. Übers. von Gerda Kurz u. Siglinde Summerer. München – Zürich: Droemersche Verlagsanstalt, 1977.

Du & ich (Zeitschrift). Hannover.

Elan (Zeitschrift). Dortmund.

Elbvororte Wochenblatt. Hamburger Wochenblatt-Kombination. Hamburg.

Elektrotechnik (Zeitschrift). Würzburg.

ELO. Die Welt der Elektronik. München.

Eltern (Zeitschrift). Hamburg.

Emma (Zeitschrift). Köln.

Eppendorfer, Hans: Der Ledermann spricht mit Hubert Fichte. Frankfurt a. M.: Suhrkamp Verlag, 1977.

Erné, Nino: Kellerkneipe und Elfenbeinturm. München: C. Bertelsmann Verlag, 1979.

Eulenspiegel (Zeitung). Berlin.

Extra (Zeitschrift). Weinheim.

Fels, Ludwig: Die Sünden der Armut. Darmstadt – Neuwied/Rhein: Erstausgabe Sammlung Luchterhand Bd. 202, 1975.

Fichte, Hubert: Versuch über die Pubertät. Hamburg: Hoffmann & Campe Verlag, 1974.

Fichte, Hubert: Wolli Indienfahrer. Frankfurt a. M.: S. Fischer Verlag, 1978.

Fisch und Fang. Zeitschrift für Angler. Hamburg – Berlin.

Frau im Spiegel (Zeitschrift). Lübeck.

Freiheit (Zeitung). Wittenberg.

Freizeit-Magazin (Zeitschrift). Offenburg/Baden.

Frösi (Zeitschrift). Berlin (Ost).

Gay-Journal (Zeitschrift). Heidelberg.

Gerlach, Hubert: Demission des technischen Zeichners Gerald Haugk. Rudolstadt: Greifenverlag, 1976.

Gerlach, Walther: Die Sprache der Physik. Bonn u. a.: Ferdinand Dümmlers Verlag, 1962.

Germanistische Linguistik (Zeitschrift). Hildesheim.

Gesundheit im Beruf. Zeitschrift der Bundesversicherungsanstalt für Angestellte. Berlin.

Gruhl, Herbert: Ein Planet wird geplündert. Frankfurt a. M.: S. Fischer Verlag, 1975.

Gute Fahrt (Zeitschrift). Bielefeld – Stuttgart.

Gut wohnen (Zeitschrift). Köln.

Hackethal, Julius: Auf Messers Schneide. Hamburg: Rowohlt Verlag, 1976.

Hamburger Abendblatt (Zeitung). Hamburg.

Handelsblatt (Zeitung). Düsseldorf.

Handke, Peter: Die linkshändige Frau. Frankfurt a. M.: Suhrkamp Verlag, 1976.

Hannoversche Allgemeine Zeitung (Zeitung). Hannover.

Haus, Das (Zeitschrift). Offenburg/Baden.

Herdan-Zuckmayer, Alice: Das Scheusal. Frankfurt a. M.: Fischer Taschenbuch Verlag, 1975. – EA 1972.

Hilscher, Eberhard: Der Morgenstern oder die vier Verwandlungen eines Mannes, Walther von der Vogelweide genannt. Berlin (Ost): Verlag der Nation, 1976.

Hilsenrath, Edgar: Der Nazi & der Friseur. Köln: Literarischer Verlag Helmut Braun, 1977.

Him Applaus (Zeitschrift). Hamburg.

Horizont (Zeitung). Berlin (Ost).

Illustrierte Wochenzeitung (Beilage des Mannheimer Morgens). Stuttgart.

Innerhofer, Franz: Schattseite. Salzburg: Residenz Verlag, 1975.

Jaekel, Hans Georg: Ins Ghetto gedrängt. Hamburg: Lutherisches Verlagshaus, 1978.

Jugend + Technik (Zeitschrift). Berlin (Ost).

Junge Welt (Zeitung). Berlin (Ost).

Kant, Hermann: Der Aufenthalt. Berlin (Ost): Verlag Rütten & Loening, 1977.

auf dem Gebiet der Zymologie; **Zymologie,** die; - [↑-logie]: *Wissenschaft von der Gärung, von den Enzymen;* **zymotisch** [ʦyˈmoːtɪʃ] ⟨Adj.; o. Steig.⟩ (Chemie): *Gärung bewirkend.* **Zynegetik** [ʦyneˈgeːtɪk], die; - [zu griech. kynēgétēs = Führer der Jagdhunde, zu: kýōn (Gen.: kynós) = Hund] (Jagdw.): *Kunst, Hunde abzurichten;* **zynegetisch** ⟨Adj.; o. Steig.⟩ (Jagdw.): *die Zynegetik betreffend;* **Zyniker** [ˈʦyː-nikɐ], der; -s, - [zu ↑zynisch]: *zynischer Mensch; bissiger, die Wertgefühle anderer herabsetzender Spötter;* **zynisch** [ˈʦyːnɪʃ] ⟨Adj.⟩ [unter Einfluß von frz. cynique < lat. cynicus < griech. kynikós = hündisch; unverschämt, eigtl. = zur Schule der ↑Kyniker gehörig]: **a)** *auf grausame, den Anstand beleidigende Weise spöttisch:* ein -er Mensch, Charakter; eine -e Bemerkung; mit -er Offenheit; er wirkte z. und kalt; seine Worte klangen z.; die Kriegserlebnisse hatten ihn z. gemacht; etw. z. formulieren; **b)** *eine Haltung zum Ausdruck bringend, die in der betreffenden Situation, Sache geradezu als konträr, paradox u. daher jmds. Gefühle um so mehr verachtend u. verletzend empfunden wird:* haben sie ... das Ausnutzen der Konjunktur als -e Ausbeutung einer Notlage des Nächsten verdammt (Th. Mann, Zauberberg 558); Es sei z., das Jubiläum zu feiern und gleichzeitig die Schließung des Schauspiels zu planen (Saarbr. Zeitung 9. 10. 79, 7); **Zynismus** [ʦyˈnɪsmʊs], der; -, ...men [urspr. Bez. für die Lebensphilosophie der ↑Kyniker < spätlat. cynismus < griech. kynismós]: **1.** ⟨o. Pl.⟩ *zynische Art, Haltung:* jmds. Z. unerträglich finden. **2.** ⟨meist Pl.⟩ *zynische Bemerkung:* Zoten und Zynismen in der großstädtischen Dirnenliteratur (Seidler, Stilistik 264). **Zypergras** [ˈʦyːpɐ-], das; -es, Zypergräser [lat. cypēros < griech. kýpeiros, nach der Insel Zypern]: *in den Tropen u. Subtropen verbreitetes Riedgras, das auch als Zierpflanze kultiviert wird.* **Zypresse** [ʦyˈprɛsə], die; -, -n [mhd. zipresse(nboum) < ahd. cipressenboum < lat. cupressus < griech. kypárissos]: *(zu den Nadelhölzern gehörender) in warmen Regionen bes. des Mittelmeerraumes wachsender Baum mit kleinen, schuppenförmigen Blättern, kleinen kugeligen Zapfen u. hochstrebenden, eine dichte Pyramide formenden Ästen;* **zypressen** [ʦyˈprɛsn] ⟨Adj.; o. Steig.; nur attr.⟩ [mhd. zipressin]: *aus Zypressenholz.* **Zypressen-:** ∼hain, der; ∼holz, das; ∼kraut, das: *immergrüne Pflanze mit gefiederten, filzig behaarten Blättern u. gelben Blütenköpfchen, die in Gärten als Zierpflanze gezogen wird.* **zyrillisch** [ʦyˈrɪlɪʃ]: ↑kyrillisch.

zyst-, Zyst- ↑zysto-, Zysto-; **Zystalgie** [ʦystalˈgiː], die; -, -n [...iːən; zu griech. álgos = Schmerz] (Med.): *Schmerzempfindung in der Harnblase;* **Zyste** [ˈʦystə], die; -, -n [griech. kýstis = (Harn)blase]: **1.** (Med.) *krankhafter, mit Flüssigkeit gefüllter sackartiger Hohlraum im Gewebe.* **2.** (Biol.) *von zahlreichen niederen Pflanzen u. Tieren gebildete feste Kapsel als Schutzvorrichtung zum Überdauern ungünstiger Lebensbedingungen;* **Zystein** [ʦysteˈiːn], das; -s [die Säure wird mit dem Harn ausgeschieden] (Biol., Chemie): *schwefelhaltige, als Baustein von Eiweißkörpern vorkommende Aminosäure;* **Zystektomie** [ʦyst-], die; -, -n [...iːən] (Med.): **1.** *operative Entfernung der Gallen- od. Harnblase.* **2.** *operative Entfernung einer Zyste* (1); **Zystenlunge,** die; -, -n (Med.): *als angeborene Mißbildung auftretende Lunge mit zahlreichen Hohlräumen;* **Zystenniere,** die; -, -n (Med.): vgl. Zystenlunge; **Zystin** [ʦysˈtiːn], das; -s [...] (Biol., Chemie): *im Keratin u. in Nieren- u. Harnblasensteinen vorkommende schwefelhaltige Aminosäure;* **zystisch** [ˈʦystɪʃ] ⟨Adj.; o. Steig.; nur attr.⟩ (Med.): **1.** *Zysten bildend:* ein -er Tumor. **2.** *die Harnblase betreffend, zu ihr gehörend;* **Zystitis** [ʦysˈtiːtɪs], die; -, ...itiden [...tiˈtiːdn̩] (Med.): *Entzündung der Harnblase;* **Zystizerkose** [ʦystiʦɐˈkoːzə], die; -, -n

[zu Zystizerkus = [1]Finne bestimmter Bandwürmer] (Med.): *durch die* [1]*Finnen* (1) *des Schweinebandwurms verursachte, verschiedene Organe* (z. B. Augen, Ohren, Haut, Gehirn) *befallende Krankheit, die sich durch heftige Krämpfe äußert;* **zysto-, Zysto-,** (vor Vokalen meist:) zyst-, Zyst- [ʦyst(o)-; griech. kýstis, ↑Zyste] ⟨Best. von Zus. mit der Bed.⟩: *[Harn]blase* (z. B. Zystektomie, Zystoskopie); **Zystopyelitis** [...pʸeˈliːtɪs], die; -, ...itiden [...liˈtiːdn̩; zu griech. pýelos = Becken] (Med.): *Entzündung von Harnblase u. Nierenbecken;* **Zystoskop** [...ˈskoːp], das; -s, -e [zu griech. skopeïn = betrachten] (Med.): svw. ↑Blasenspiegel; **Zystoskopie** [...skoˈpiː], die; -, -n [...iːən] (Med.): svw. ↑Blasenspiegelung; **Zystospasmus,** der; -, ...men [zu griech. spasmós = Zuckung] (Med.): svw. ↑Blasenkrampf; **Zystostomie** [...stoˈmiː], die; -, -n [...iːən; zu griech. stóma, ↑Stoma] (Med.): *operative Herstellung einer Verbindung zwischen der Harnblase u. der äußeren Haut zur Ableitung des Urins bei krankhaftem Verschluß der Harnröhre;* **Zystotomie** [...toˈmiː], die; -, -n [...iːən; zu griech. tomē = Schnitt] (Med.): *operative Öffnung der Harnblase;* **Zystozele** [...ˈʦeːlə], die; -, -n [zu griech. kḗlē = Bruch] (Med.): *krankhafter Vorfall [von Teilen] der Harnblase.*

zyto-, Zyto- [ʦyto-; zu griech. kýtos = Rundung, Wölbung] ⟨Best. in Zus. mit der Bed.⟩: *Zelle* (z. B. zytogen, Zytoplasma); **Zytoarchitektonik,** die; - (Med.): *Anordnung u. Aufbau der Nervenzellen im Bereich der Großhirnrinde;* **Zytoblast** [...ˈblast], der; -en, -en [zu griech. blastós = Keim] (Med., Biol.): *Zellkern;* **Zytoblastom,** das; -s, -e (Med.): *bösartige Geschwulst aus unreifen Gewebszellen;* **Zytochrom,** das; -s, -e [zu griech. chrōma = Farbe] (Med.): *in fast allen Zellen vorhandener Farbstoff, der bei der Oxydation die Rolle von Enzymen spielt;* **Zytode** [ʦytoˈdə], die; -, -n [zu griech. -ōdēs = ähnlich] (Biol.): *Zelle, Protoplasma ohne Kern;* **Zytodiagnostik,** die; - (Med.): *mikroskopische Untersuchung von Geweben, Flüssigkeiten, Ausscheidungen des Körpers im Hinblick auf das Vorhandensein anomaler Zellen; Zelldiagnostik* (z. B. zur Früherkennung von Krebs); **zytogen** ⟨Adj.; o. Steig.; nicht adv.⟩ [↑-gen] (Biol.): *von der Zelle gebildet;* **Zytogenetik,** die; - (Med., Biol.): *Wissenschaft von den Zusammenhängen zwischen der Vererbung u. dem Bau der Zelle;* **Zytologe,** der; -n, -n [↑-loge] (Med.): *Wissenschaftler auf dem Gebiet der Zytologie;* **Zytologie,** die; - [↑-logie] (Med.): *Wissenschaft von der Zelle, ihrem Aufbau u. ihren Funktionen; Zellforschung; Zellenlehre; Zellehre;* ⟨Abl.:⟩ **zytologisch** ⟨Adj.; o. Steig.; nicht präd.⟩ (Med.): *die Zytologie betreffend, auf ihr beruhend, zu ihr gehörend; mit den Mitteln, Methoden der Zytologie;* **Zytolyse,** die; -, -n [↑Lyse] (Med.): *Abbau, Auflösung von Zellen* (z. B. der Blutzellen durch Hämolysine); **Zytolysin,** das; -s, -e (Med.): *Substanz, Antikörper mit der Fähigkeit, Zellen aufzulösen* (z. B. Hämolysin); **Zytoplasma,** das; -s, ...men (Biol.): *Plasma einer Zelle ohne das Kernplasma; Zellplasma;* **Zytostatikum** [...ˈstaːtikʊm], das; -s, ...ka [zu griech. statikós, ↑Statik] (Med., Biol.): *Substanz, die die Entwicklung u. Vermehrung schnellwachsender Zellen hemmt* (z. B. radioaktive Isotope, Hormone); **zytostatisch** ⟨Adj.; o. Steig.⟩ (Med., Biol.): *als Zytostatikum wirkend; die Entwicklung, Vermehrung schnell wachsender Zellen hemmend;* **Zytosom,** das; -, -e, **Zytosoma,** das; -s, -ta [zu griech. sōma = Körper] (Fachspr. früher): svw. ↑Mitochondrium; **Zytostom,** das; -, -e, **Zytostoma,** das; -s, -ta [zu griech. stóma, ↑Stoma] (Zool.): *einer Mundöffnung entsprechender Bereich an der Oberfläche der Zelle bei Wimpertierchen, durch den Nahrung aufgenommen wird;* **Zytotoxin,** das; -s, -e (Med., Biol.): svw. ↑Zellgift; **zytotoxisch** ⟨Adj.; o. Steig.⟩ (Med., Biol.): *(von chemischen Substanzen) schädigend, vergiftend auf die Zelle einwirkend; Zytotoxizität,** die; - (Med., Biol.): *Fähigkeit bestimmter chemischer Substanzen, Gewebszellen zu schädigen, abzutöten.*

(Zool.): **1.** *zu den Hammerhaien gehörender Fisch.* **2.** *meist kleinerer Schmetterling mit grünen od. dunklen, rotgefleckten Vorderflügeln.*
Zygoma [tsy'go:ma, 'tsy:goma], das; -s, -ta [...'go:mata; griech. zýgōma, zu: zygón = Joch] (Anat.): svw. ↑Jochbogen (1); **zygomorph** [tsygo-] ⟨Adj.; o. Steig.⟩ [↑-morph] (Bot.): *(von der Blüte) nur einer Symmetrieebene* (z. B. Lippen-, Schmetterlingsblütler); **Zygote** [tsy'go:tə], die; -, -n [zu griech. zygōtós = verbunden durch ein Joch] (Biol.): *(bei der Befruchtung) aus der Verschmelzung der beiden Kerne der männlichen u. weiblichen Keimzelle entstehende [diploide] Zelle, aus der ein Lebewesen entsteht.*
Zykas ['tsy:kas], die; -, - [nlat.] (Bot.): *Palmfarn.*
zykl-, Zykl-: ↑zyklo-, Zyklo-; **zyklam** [tsy'kla:m] ⟨indekl. Adj.; o. Steig.; nicht adv.⟩ [zu ↑Zyklamen] (bildungsspr.): *von kräftigem, ins Bläuliche spielendem Rosarot;* ⟨Zus.:⟩ **zyklamfarben, zyklamrot** ⟨Adj.; o. Steig.; nicht adv.⟩: svw. ↑zyklam; **Zyklame** [...'kla:mə], die; -, -n (österr.), **Zyklamen** [...'kla:mən], das; -s, - [lat. cyclamen < griech. kykláminos, zu: kýklos, ↑Zyklus (nach der runden Wurzelknolle)] (Bot.): *Alpenveilchen;* **Zyklen:** Pl. von ↑Zyklus; **Zyklide** [tsy'kli:də], die; -, -n [zu engl. = -förmig] (Math.): *ringförmige Fläche im dreidimensionalen Raum* (z. B. Torus 2); **Zykliker** ['tsy:klikɐ, auch: 'tsyk...], der; -s, -: *Dichter altgriechischer Epen, die später zu einem Zyklus mit Ilias u. Odyssee als Mittelpunkt zusammengefaßt wurden;* **zyklisch,** (chem. fachspr.:) cyclisch ['tsy:klɪʃ, auch: 'tsyk...] ⟨Adj.; o. Steig.⟩ [lat. cyclicus < griech. kyklikós]: **1.** *einem Zyklus* (1) *entsprechend, in Zyklen sich vollziehend:* die Idee vom -en Ablauf des Weltgeschehens; Der Mensch ... begeht nach -er Art seine Irrtümer von neuem (Jacob, Kaffee 214); etw. läuft z. ab, verläuft z. **2.** *einen Zyklus* (2) *bildend; auf einer bestimmten, sich aus dem Inhalt ergebenden Folge beruhend:* der -e Aufbau eines musikalischen, literarischen Werkes; -e Darstellungen, Bildererzählungen; das Werk ist z. angelegt. **3.** *kreis-, ringförmig:* -e Verbindungen (Chemie; *organische Verbindungen, in denen die Atome ringförmig geschlossene Gruppen bilden*); -e Vertauschung (Math.; *Vertauschung der Elemente einer bestimmten Anordnung, wobei jedes Element durch das darauffolgende u. das letzte durch das erste ersetzt wird*). **4.** *einem Zyklus* (5) *entsprechend:* die -e Bewegung der Konjunktur (Stamokap 34); **Zyklitis** ['tsy'kli:tɪs], die; -, ...tiden [...li'ti:dn̩] (Med.): *Entzündung des Ziliarkörpers;* **zyklo-, Zyklo-,** (vor Vokalen auch:) zykl-, Zykl- [tsykl(o); lat. cyclus < griech. kýklos, ↑Zyklus] (Best. in Zus. mit der Bed.): *Kreis; kreisförmig* (z. B. zyklothym, Zykloide); **Zyklogenese,** die; -, -n (Met.): *Entstehung einer Zyklone;* **Zyklogramm,** das; -s, -e[↑-gramm]: *graphische Darstellung einer in sich geschlossenen Folge zusammengehöriger Vorgänge o. ä. (bes. in der Bautechnik in bezug auf Fließfertigung im Taktverfahren):* dieses Unternehmen soll ... dazu verpflichtet werden, die geplanten Bauprojekte nach -en fertigzustellen (Neues D. 18. 6. 64, 3); **zykloid** [tsyklo'i:t] ⟨Adj.; o. Steig.; nicht adv.⟩ [zu griech. -oeidḗs = ähnlich]: **1.** (Math.) *einem Kreis ähnlich.* **2.** (Psych., Med.) *in zyklischem Wechsel manische u. depressive Zustände zeigend, dadurch gekennzeichnet:* ein -es Temperament; -e Psychosen; **Zykloide** [tsyklo'i:də], die; -, -n (Math.): *Kurve, die ein Punkt auf dem [verlängerten] Radius eines auf einer Gerade rollenden Kreises beschreibt; Radkurve;* vgl. Epizykloide, Hypozykloide; **Zyklojdschuppe,** die; -, -n: *(bei Knochenfischen) rundliche Schuppe* (1); **Zyklolyse,** die; -, -n [↑Lyse] (Met.): *Auflösung einer Zyklone;* **Zyklometer,** das; -s, - [↑-meter] (veraltet): *Wegmesser;* **Zyklometrie,** die; - [↑-metrie] (veraltet): *Lehre von den Berechnungen am Kreis unter Verwendung von Winkeln bzw. Winkelfunktionen;* **zyklometrisch** ⟨Adj.; o. Steig.⟩ in der Fügung -e Funktion (Math.; svw. ↑Arkusfunktion); **¹Zyklon** [tsy'klo:n], der; -s, -e [engl. cyclone, zu griech. kýklos, ↑Zyklus]: **1.** (Met.) *heftiger Wirbelsturm in tropischen Gebieten.* **2.** Ⓦ (Technik) *Gerät, mit dem durch die Wirkung von Zentrifugalkraft Teilchen fester Stoffe aus Gasen od. Flüssigkeiten abgeschieden werden;* **²Zyklon** Ⓦ [-], das; -s (Chemie): *Blausäure enthaltendes, gasförmiges Schädlingsbekämpfungsmittel;* **Zyklone** [tsy'klo:nə], die; -, -n (Met.): *wanderndes Tiefdruckgebiet;* **Zyklonopathie** [tsyklono-], die; - [↑-pathie (1)] (Med., Psych.): *Wetterfühligkeit;* **Zyklonose** [...klo'no:zə], die; -, -n (Med.): *Krankheitserscheinung bei wetterfühligen Personen;* **Zyklop** [tsy'klo:p], der; -en, -en [lat. Cyclōps < griech. kýklōps, viell.

zu: kýklos (↑Zyklus) u. ṓps = Auge, also eigtl. = der Rundäugige] (griech. Myth.): *Riese mit nur einem, mitten auf der Stirn sitzendem Auge;* **Zyklopenmauer,** die; -, -n: *aus großen, unregelmäßigen Steinblöcken ohne Mörtel errichtete Mauer [aus frühgeschichtlicher Zeit];* **zyklopisch** ⟨Adj.; Steig. ungebr.; nicht adv.⟩: *von gewaltiger Größe; gigantisch:* eine -e Mauer; meterdicke Mauern aus -en Feldsteinen (Chotjewitz, Friede 201); **zyklothym** [...'ty:m] ⟨Adj.⟩ [zu ↑zyklo-, Zyklo- u. griech. thymós = Seele, Gemüt] (Psych., Med.): *die Charakteristika des -en Zyklothymie aufweisend, von Zyklothymie zeugend, auf ihr beruhend:* ein -es Temperament; -e Psychose; **Zyklothyme** [...'ty:mə], der u. die; -n, -n ⟨Dekl. ↑Abgeordnete⟩ (Psych., Med.): *jmd., der zyklothym ist;* **Zyklothymie** [...ty-'mi:], die; -: *kontaktfreudiges, gefühlswarmes, zu periodischem Wechsel zwischen niedergeschlagenen u. heiteren Stimmungslagen neigendes Temperament;* **Zyklotron** ['tsy:-klotro:n, auch: 'tsyk... od. tsyklo'tro:n], das; -s, -s, auch: -e [...'tro:na; engl. cyclotron, zu griech. kýklos (↑Zyklus) u. -tron, ↑Isotron] (Kernphysik): *Beschleuniger, in dem geladene Elementarteilchen od. Ionen zur Erzielung sehr hoher Energien in eine spiralförmige, beschleunigte Bewegung gebracht werden;* **Zyklus** ['tsy:klʊs, auch: 'tsyklus], der; -, Zyklen [lat. cyclus < griech. kýklos = Kreis(lauf), Ring; Rad; Auge]: **1.** *kreisförmig in sich geschlossene Folge zusammengehöriger Vorgänge; Kreislauf regelmäßig wiederkehrender Dinge od. Ereignisse:* der Z. der Jahreszeiten; einem Z. unterliegen; Metonischer Z. (↑Metonisch). **2.** *Reihe, Folge inhaltlich zusammengehörender (literarischer, musikalischer, bildnerischer) Werke derselben Gattung, Folge von Vorträgen o. ä.:* ein Z. von Geschichten, Liedern, Farblithographien; um den Z. der Berichte von den Riesenreichen nicht abreißen zu lassen, braucht der Archäologe nur ... (Ceram, Götter 241). **3.** (Med.) *periodische Regelblutung der Frau mit dem Intervall bis zum Einsetzen der jeweiligen nächsten Menstruation.* **4.** (Math.) *Permutation, die bei zyklischer Vertauschung einer bestimmten Anzahl von Elementen entsteht.* **5.** (Wirtsch.) *regelmäßig im Zeitablauf abwechselnd einem Maximum u. einem Minimum zustrebende Periode.*
Zylinder [tsi'lɪndɐ, seltener: tsy'l...], der; -s, - [lat. cylindrus < griech. kýlindros, zu: kylíndein = rollen, wälzen]: **1.** (Geom.) *geometrischer Körper, bei dem zwei parallele, ebene, kongruente Grundflächen durch einen Mantel* (7) *miteinander verbunden sind:* die Höhe, den Inhalt eines -s berechnen. **2.** (Technik) *(bei Kolbenmaschinen) röhrenförmiger Hohlkörper, in dem sich gleitend ein Kolben bewegt:* einen Z. schleifen; der Motor hat vier, sechs Z.; ... die Maschine stößt ... zischende Dämpfe aus ihren -n (Hauptmann, Thiel 38); Clark fuhr ... mit zwei Ventilen pro Z. (Welt 26. 5. 65, 22). **3.** *zylindrisches Glas eine Gas-, Petroleumlampe (zum Schutz der Flamme vor Luftzug):* der Z. der Petroleumlampe ist verrußt. **4.** *(bei festlich-feierlichen Anlässen od. als Teil der Berufstracht getragener) hoher, steifer [Herren]hut [aus schwarzem Seidensamt] mit zylindrischem Kopf u. fester Krempe:* der Z. des Schornsteinfegers, Dressurreiters; [bei Beerdigungen] einen Z. tragen; er erschien in Frack und Z.
Zylinder-: ~glas, das: *zur Behebung des Astigmatismus nur in einer Richtung gekrümmtes Brillenglas;* **~hut,** der: svw. ↑Zylinder (4); **~kopf,** der (Technik): *oberster Teil eines Zylinders* (2): den Z. festziehen; weil an dem Rohr zwischen Z. und Kühler ein kleines Leck entstanden war (Frankenberg, Fahrer 147); **~mantel,** der (Geom.): svw. ↑Mantel (7); **~projektion,** die: *Kartendarstellung mit einem Zylindermantel als Abbildungsfläche.*
-zylindrig [-tsilindriç; seltener: -tsy...] in Zusb., z. B. vierzylindrig *(mit vier Zylindern 2 versehen);* **zylindrisch** ⟨Adj.; o. Steig.⟩ in der Form eines Zylinders: ein -es Glas; **Zylindrom** [tsylin'dro:m], das; -s, -e [↑-om] (Med.): *gallertartige Geschwulst an den Speicheldrüsen u. Schleimdrüsen der Mundhöhle mit zylindrischen Hohlräumen.*
Zymase [tsy'ma:zə], die; - [frz. zymase, zu griech. zýmē, ↑Enzym]: *aus Hefe gewonnenes Gemisch von Enzymen, das die alkoholische Gärung verursacht.*
Zymbal: ↑Zimbal.
zymisch ['tsy:mɪʃ] ⟨Adj.; o. Steig.⟩ [zu ↑Zymase] (Chemie): *die Gärung betreffend, darauf beruhend, dadurch entstanden.*
Zymogen [tsymo-], das; -s, -e [↑-gen] (Chemie): *Vorstufe eines Enzyms;* **Zymologe,** der; -n, -n [↑-loge]: *Chemiker*

sel, der: ↑intermediärer Stoffwechsel; ~stück, das: **1.** *Verbindungsstück zwischen Teilen.* **2.** svw. ↑~spiel (2); ~stufe, die: vgl. ~stadium; ~stunde, die: svw. ↑Freistunde; ~text, der: *erläuternder Text, der Bilder, Szenen o. ä. verbindet;* ~titel, der: **1.** (Film, Ferns.) *zwischen den einzelnen Szenen o. ä. erscheinender erklärender Text in [Stumm]filmen.* **2.** (Druckw.) *auf einem besonderen Blatt gedruckte Kapitelzahl, -überschrift od. gliedernde Überschrift eines Buchabschnitts;* ~ton, der: *farbliche Nuance* (1): ein Z. zwischen Rot und Lila; Ü Differenzierungen und Zwischentöne lagen ihm fern, sein Feldzeichen war die Heftigkeit (Zwerenz, Kopf 127); ~träger, der (abwertend): *jmd., der etw., was er von jmdm., über jmdn. erfahren hat, einem anderen zuträgt, zwischen den verschiedenen Parteien* (2) *hin- u. herträgt,* dazu: ~trägerei [tsvɪʃntrɛgəˈraɪ], die; -, -en (abwertend), ~trägerin, die (abwertend): w. Form zu ↑~träger; ~tür, die: *Tür zwischen einzelnen Räumen o. ä.;* ~urteil, das (Jur.): *(im Zivilprozeß) zwischenzeitlich ergehendes Urteil (über einen einzelnen Streitpunkt);* ~verpflegung, die (schweiz.): *Vesper* (2); ~wand, die: *nichttragende Wand, Trennwand:* eine Z. einziehen; ~wirbelscheibe, die (Anat.): svw. ↑Bandscheibe; ~wirt, der (Biol., Med.): *pflanzlicher, tierischer od. menschlicher Organismus, in dem sich ein Parasit für die Dauer einer bestimmten Entwicklungsphase aufhält;* ~zähler, der: *einem Zähler nachgeordneter Zähler, der nur für einen Teilbereich den Energieverbrauch mißt;* ~zahnlaut, der (Sprachw.): svw. ↑Interdental; ~zeit, die: **1.** *Zeitraum zwischen zwei zeitlichen Markierungspunkten:* die Z., -en mit anderen Arbeiten ausfüllen; in der Z. (*inzwischen* a) ist hier viel geschehen. **2.** (Sport) *für das Zurücklegen einer Teilstrecke gemessene Zeit* (3 c): eine gute Z. haben, zu 1: ~zeitlich ⟨Adj.; o. Steig.; nicht präd.⟩ (bes. Amtsspr.): *in/während der inzwischen abgelaufenen Zeit; unterdessen:* die Sache hat sich z. erledigt; ~zellraum, der (Biol.): *Zwischenraum zwischen den einzelnen Zellen; Interzellulare, Interzellularraum;* ~zeugnis, das: **1.** *Schulzeugnis, das es zu einem bestimmten Zeitpunkt während des Schuljahrs gibt; Halbjahreszeugnis.* **2.** *Zeugnis* (1 b), *das ein Arbeitnehmer vom Arbeitgeber verlangen kann, wenn er über die Beurteilung seiner Arbeit Kenntnis haben möchte;* ~ziel, das: *vorläufiges Ziel, das jmd. ansteuert;* ~zins, der (Bankw.): svw. ↑Diskont (1); vgl. Interusurium.

Zwist [tsvɪst], der; -[e]s, -e [aus dem Niederd. < mniederd. twist, engl. twist, eigtl. = Zweiteilung, Entzweiung; Trennung, verw. mit ↑zwei] (geh.): *durch erhebliche Uneinigkeit hervorgerufener Zustand des Zerwürfnisses, der Feindseligkeit; durch meist langwierige, oft mit Verbissenheit geführte Streitigkeiten charakterisierter Konflikt:* einen Z. mit jmdm. haben, austragen; in der Familie, zwischen den Brüdern kam es nie einen Z. gegeben; einen Z. beilegen, beenden; sie haben den alten Z. endgültig begraben; sie leben im/in Z. miteinander, sind in Z. geraten. ⟨Abl.:⟩ **zwistig** [ˈtsvɪstɪç] ⟨Adj.⟩ (geh., veraltet): *einen Zwist betreffend, auf ihm beruhend, im Zwist:* -e Auseinandersetzungen; ⟨Abl.:⟩ **Zwistigkeit**, die; -, -en ⟨meist Pl.⟩ (geh.): *meist mit Verbissenheit geführte Streitigkeit:* eheliche, familiäre -en; alle -en beenden, vergessen.

zwitschern [ˈtsvɪtʃɐn] ⟨sw. V.; hat⟩ [zu mhd. zwitzern, ahd. zwizziron, urspr. lautm.]: **a)** *(von bestimmten Vögeln) eine Reihe rasch aufeinanderfolgender, hoher, oft hell schwirrender, aber meist nicht sehr lauter Töne von sich geben:* die Vögel zwitschern und sangen bereits vor Sonnenaufgang; **b)** *zwitschernd* (a) *hören lassen, von sich geben:* ein kleiner Vogel zwitscherte bereits sein erstes Lied; Ü sie zwitscherte, daß sie ihn liebe; ***einen z.** (ugs.; *etw. Alkoholisches trinken):* wir haben gestern abend einen gezwitschert.

Zwitter [ˈtsvɪtɐ], der; -s, - [mhd., ahd. zwitarn, wohl eigtl. = zweifach(er Abstammung), zu ↑zwei]: svw. ↑Hermaphrodit: Schwämme sind tierische Z. **Zwitter-:** ~bildung, die: *zwittrige, hermaphroditische Bildung;* ~blüte, die (Bot.): *Blüte mit Staub- u. Fruchtblättern;* ~ding, das ⟨Pl.; selten⟩ (seltener): svw. ↑Mittelding; ~form, die: vgl. ~bildung; ~stellung, die: *nicht eindeutige, nicht festgelegte Stellung, Lage, Situation zwischen zwei od. auch mehreren Möglichkeiten:* in einer sozialen Z. sein; ~wesen, das: **1.** ⟨o. Pl.⟩ *Zwittrigkeit.* **2.** vgl. ~bildung. **zwitterhaft** ⟨Adj.; o. Steig.; nicht adv.⟩: *die Art eines Zwitters aufweisend, einem Zwitter ähnlich, wie in einem Zwitter:* ein -es Wesen, Gebilde; ⟨Abl.:⟩ **Zwitterhaftigkeit**, die; -: zwitterig: ↑zwittrig. **Zwittertum**, das; -s; **zwittrig,** zwitterig

['tsvɪt(ə)rɪç] ⟨Adj.; o. Steig.; nicht adv.⟩: *die Merkmale eines Zwitters aufweisend, hermaphroditisch; doppelgeschlechtig:* eine -e Pflanze; Ü die leitenden Angestellten sind -e Vertrauenspersonen; ⟨Abl.:⟩ **Zwittrigkeit,** die, -: *zwittriges Wesen, zwittrige Beschaffenheit.*

zwo [tsvoː] ⟨Kardinalz.⟩ [mhd., ahd. zwō, zwā (w. Form von ↑zwei)] (ugs., häufig auch, um eine akustische Verwechslung mit „drei“ zu vermeiden): svw. ↑zwei.

zwölf [tsvœlf] ⟨Kardinalz.⟩ [mhd. zwelf, zwelif, ahd. zwelif] (mit Ziffern: 12): die z. Apostel; die z. Monate des Jahres; z. Stück sind ein Dutzend; vgl. acht; **Zwölf** [-], die; -, -en: a) *Ziffer 12:* eine Z. an die Tafel schreiben; b) (ugs.) *Wagen, Zug der Linie 12:* in die Z. einsteigen; vgl. ¹Acht. **zwölf-, Zwölf-** (vgl. auch: acht-, Acht-): ~eck, das: vgl. Achteck; ~eckig ⟨Adj.; o. Steig.; nicht adv.⟩: vgl. achteckig; ~einhalb ⟨Bruchz.⟩ (mit Ziffern: 12½): z. Meter (vgl. achtundeinhalb); ~ender, der; -s, -: **1.** (Jägerspr.) vgl. Achtender. **2.** (ugs. scherzh. veraltend) *Soldat mit einer Dienstzeit von zwölf Jahren;* ~flngerdarm, der: *an den Magenausgang anschließender, hufeisenförmig gebogener Teil des Dünndarms;* ~flach, das, ~flächner, der (Geom.): svw. ↑Dodekaeder; ~jährig ⟨Adj.; o. Steig.; nur attr.⟩ (mit Ziffern: 12jährig): vgl. achtjährig; ~jährlich ⟨Adj.; o. Steig.; nicht präd.⟩ (mit Ziffern: 12jährlich): vgl. achtjährlich; ~kampf, der (Sport): *Mehrkampf im Turnen für Männer, bei dem an sechs verschiedenen Geräten je eine Pflicht- u. eine Kürübung ausgeführt werden;* ~kämpfer, der (Sport): *Turner, der einen Zwölfkampf bestreitet;* ~mal ⟨Wiederholungszz.; Adv.⟩: vgl. achtmal; ~malig ⟨Adj.; o. Steig.; nur attr.⟩: vgl. achtmalig; ~tausend ⟨Kardinalz.⟩ (mit Ziffern: 12 000): vgl. tausend; ~töner [-tø:nɐ], der; -s, - (Musik Jargon): *Komponist, der Zwölftonmusik komponiert;* ~tonmusik, die ⟨o. Pl.⟩: *in einer Technik komponierte Musik, bei der Grundlage u. Ausgangspunkt eine Reihe ist, die zwölf Töne des temperierten* (3) *Systems je einmal enthält, wobei nur die Töne selbst zueinander (unabhängig von ihrer Lage in der Oktave) in Beziehung gesetzt werden; Dodekaphonie;* ~tonner, der (mit Ziffern: 12tonner): vgl. Achttonner; ~tontechnik, die ⟨o. Pl.⟩ (Musik): *Technik der Zwölftonmusik;* ~undeinhalb ⟨Bruchz.⟩ (mit Ziffern: 12½): vgl. ~einhalb; ~zylinder, der: vgl. Achtzylinder; ~zylindermotor, der: vgl. Achtzylindermotor; ~zylindrig ⟨Adj.; o. Steig.; nur attr.⟩ (mit Ziffern: 12zylindrig): vgl. achtzylindrig.

Zwölfer, der; -s, - (landsch.): svw. ↑Zwölf. **Zwölfer-:** ~karte, die: vgl. Zehnerkarte; ~packung, die: vgl. Zehnerpackung; ~system, das: vgl. Duodezimalsystem.

zwölferlei (best. Gattungsz.; indekl.; ↑-lei): vgl. achterlei; **zwölffach** ⟨Vervielfältigungsz.⟩ (mit Ziffern: 12fach) [↑-fach]: vgl. achtfach; ⟨subst.:⟩ **Zwölffache,** das; -n (mit Ziffern: 12fache): vgl. Achtfache; **zwölft** (die) **zwölf** [tsvœlf] od. bei der Fügung **zu z.** *(als Gruppe von zwölf Personen):* sie waren, kamen z. od. zwölft; **zwölft...** [tsvœlft...] ⟨Ordinalz. zu ↑zwölf⟩ (mit Ziffern: 12): vgl. acht...; [mhd. zwelft, ahd. zwelifto] (als Ziffer: 12.): vgl. dritt-; **zwölft-, Zwölft-** ⟨Ordinalz. zu ↑zwölf⟩; (in Zus.:) vgl. dritt-; ¹**Dritt-; zwölftel** [ˈtsvœlftl] ⟨Bruchz.⟩ (als Ziffer: ¹⁄₁₂): vgl. achtel; **Zwölftel** [-], das, schweiz. meist: -[-s, - [mhd. zwelfteil] (als Ziffer: ¹⁄₁₂): vgl. Achtel (a; **Zwölften** ⟨Pl.⟩ (landsch.): *die Zwölf Nächte* (↑Nacht): in den Z.; während der Z., **zwölftens** ⟨Adv.⟩ (als Ziffer: 12.): vgl. achtens.

zwot... [tsvo:t...] ⟨Ordinalz. zu ↑zwo⟩ (ugs.): ↑zweit...; **zwotens** [ˈtsvo:tns] ⟨Adv.⟩ (ugs.): ↑zweitens.

Zyan ↑Cyan; **Zyane** [ˈtsy̆aːnə], die; -, -n [griech. kýanos, ↑Cyan] (geh.): *Kornblume;* ⟨Zus.:⟩ **zyanenblau** ⟨Adj.; o. Steig.; nicht adv.⟩ (geh.): *kornblumenblau;* **Zyanid** ↑Cyanid.

Zyanisation [tsy̆...] ↑Kyanisation; **zyanisieren** ↑kyanisieren; **Zyankali** [tsy̆an'ka:li], (seltener:) **Zyankalium** [...ljom], das; -s [aus ↑Zyan u. ↑Kalium]: *weißes, in Wasser leicht lösliches Kaliumsalz der Blausäure, das sehr giftig ist; Kaliumzyanid;* **Zyanose** [tsy̆a'no:zə], die; -, -n [zu griech. kyáneos = dunkelblau] (Med.): *Blausucht;* **Zyanotypie** [...noty'bi:], die; -, -n [...i:ən]: **1.** ⟨o. Pl.⟩ *bestimmtes Lichtpausverfahren zur Herstellung weißer Kopien auf blauem Grund.* **2.** *mit Hilfe der Zyanotypie* (1) *hergestellte Kopie; Blaupause;* **Zyanwasserstoff,** der; -[e]s: kurz für ↑Zyanwasserstoffsäure; **Zyanwasserstoffsäure,** die; -: svw. ↑Blausäure.

Zyathus [ˈtsy̆:atʊs] ↑Kyathos.

Zygäne [tsy̆'gɛ:na], die; -, -n [1: griech. zýgaina; 2: übertr. von (1), nach den hammerförmig verdickten Fühlern]

plaus, der: *spontaner Applaus während einer Darbietung od. einer Rede;* ~**aufenthalt,** der: *kürzerer Aufenthalt* (1) *während einer Reise, vor Erreichen des eigentlichen Zieles;* ~**aufheiterung,** die (Met.): *Aufheiterung des Himmels, die nur von kurzer Dauer ist;* ~**ausweis,** der: *[vorläufiger] Ausweis, der nur vorübergehend Gültigkeit hat;* ~**bemerkung,** die: *Bemerkung, Einwurf, mit dem jmd. die Rede, den Vortrag o. ä. eines anderen unterbricht od. stört;* ~**bericht,** der: vgl. ~abrechnung: *einen Z. geben;* ~**bescheid,** der: vgl. ~abrechnung; ~**betrieblich** ⟨Adj.; o. Steig.; nicht präd.⟩: *zwischen einzelnen Betrieben* (1), *Unternehmen stattfindend:* -*e Vereinbarungen;* ~**bilanz,** die: vgl. ~abrechnung; ~**blenden** ⟨sw. V.; hat; nur im Inf. u. Part. gebr.⟩ (Film): svw. ↑einblenden; ~**blutung,** die: *zwischen zwei Menstruationsblutungen auftretende Blutung;* ~**boden,** der: svw. ↑~decke; ~**buchhandel,** der: *zwischen Verlag u. Sortiment eingeschalteter Buchhandel* (z. B. das Barsortiment); ~**deck,** das: **a)** *zwischen Hauptdeck u. Boden eines großen Schiffes gelegenes Deck;* **b)** (früher) *zum Laderaum gehörender Raum unter Deck, der als Massenquartier für Auswanderer diente;* ~**decke,** die (Bauw.): *[zur Verminderung der Raumhöhe] zusätzlich eingezogene Decke zwischen zwei Stockwerken;* ~**ding,** das (ugs.): svw. ↑Mittelding; ~**drein** [—'—] ⟨Adv.⟩: **a)** (räumlich) *zwischen anderes, andere Genannte; dazwischen* (1 b): *auf dem Tisch lag ein Stapel Bücher, er legte seins z.;* **b)** (zeitlich) svw. ↑~durch (1 a): *Ab und an rauchte er eine Pfeife z.* (Leip, Klabauterflagge 54); ~**drin** [—'—] ⟨Adv.⟩: **a)** (räumlich) *zwischen anderem, andere Genannten; dazwischen* (1 a): *Die Mannschaften hockten auf Gartenstühlen ... z. die Männer aus Stanislaus' Stube* (Strittmatter, Wundertäter 412); **b)** (zeitlich) (ugs.) *in einer kurzen Pause) während eines anderen Vorgangs; zwischendurch* (1 c): *das können wir mal z. erledigen;* ~**durch** [—'—] ⟨Adv.⟩: **1.** (zeitlich) **a)** *in Abständen, von Zeit zu Zeit (während eines gleichzeitigen anderen Vorgangs o. ä.):* *sie las und sah z. immer wieder nach dem schlafenden Kind;* **b)** *in der Zwischenzeit:* z. *mehrmals die Stellung gewechselt;* **c)** *innerhalb von, zwischen zwei zeitlichen Markierungen o. ä.: du darfst nicht so viel z. essen.* **2.** (räumlich) *vereinzelt hier u. da (zwischen anderem Vorhandenen o. ä.):* ein Parkplatz voller Autos und z. ein paar Motorräder.* **3.** *zwischen etw. hindurch:* z. *fallen;* z. *verlaufen;* ~**ein** [—'—] ⟨Adv.⟩: **1.** (geh., selten) svw. ↑~durch (1 a): *Jaakob weinte vor Freuden und lachte z.* (Th. Mann, Joseph 143). **2.** (räumlich) *mitten zwischen anderem Vorhandenen:* in einem Brief ... des gleichen Jahres findet sich z. die Bemerkung (Kantorowicz, Tagebuch I, 201); ~**eiszeit,** die (Geol.): *Zeitraum zwischen zwei Eiszeiten; Interglazial,* dazu: ~**eiszeitlich** ⟨Adj.; o. Steig.; nicht adv.⟩ (Geol.): *interglazial;* ~**ergebnis,** das: vgl. ~abrechnung; ~**examen,** das: vgl. ~prüfung; ~**fall,** der: **a)** *unerwartet eintretendes (häufig unangenehm berührendes, peinliches) Vorkommnis, das den Ablauf der Ereignisse unterbricht:* ein peinlicher, seltsamer, bedauerlicher, lustiger Z.; es kam zu einem Z.; die Reise, Veranstaltung verlief ohne Zwischenfälle *(ohne Störungen, Hinderungen o. ä.);* **b)** ⟨Pl.⟩ *Unruhen, Tumulte:* die Zwischenfälle häufen sich; es kam zu blutigen, schweren Zwischenfällen (Krawallen); ~**farbe,** die: *Farbe, Farbton, der zwischen zwei benachbarten Farben einzuordnen ist;* ~**finanzieren** ⟨sw. V.; hat; nur im Inf. u. Part. gebr.⟩ (Bankw.): *eine Zwischenfinanzierung vornehmen:* einen Bausparvertrag z.; ~**finanzierung,** die (Bankw.): *das kurzfristige Überbrücken eines zugesagten, aber noch nicht verfügbaren Kredits durch einen kurzfristigen Kredit;* ~**frage,** die: vgl. ~bemerkung: *erlauben Sie bitte eine Z.;* ~**frucht,** die (Landw.): *Frucht, die (zeitlich) zwischen zwei auf einem Feld angebauten Fruchtarten angebaut wird,* dazu: ~**fruchtbau,** der ⟨o. Pl.⟩; ~**futter,** der (Schneiderei): *(bei Oberbekleidung) zwischen Stoff u. eigentlichem Futter eingearbeitetes festes Gewebe zur Erhöhung der Formbeständigkeit;* ~**gas,** das ⟨o. Pl.⟩ (Kfz-T.): *Gas* (3 a), *das während des Schaltvorgangs zur Steigerung der Drehzahl des Motors zugeführt wird:* Z. geben; ~**gericht,** das (Kochk.): *kleineres* ²*Gericht, das bei einem großen Menü zwischen zwei Hauptgängen gereicht wird; Entree* (4); *Entremets;* ~**geschoß,** das: *im Verhältnis zu den übrigen Geschossen eines Hauses sehr niedriges Geschoß; Halbgeschoß;* vgl. Entresol; Mezzanin; ~**glied,** das: vgl. Bindeglied; ~**größe,** die: *(in bezug auf Konfektionskleidung u. Schuhe) zwischen den genormten Größen liegende Größe (für von der Durchschnittsnorm abweichende Körpermaße);* ~**halt,** der

(schweiz.): svw. ↑~aufenthalt; ~**handel,** der: *Großhandel, der Halbfabrikate kauft u. verkauft; Transithandel,* dazu: ~**händler,** der; ~**her** [—'—] ⟨Adv.⟩ (selten): svw. ↑~durch; ~**hinein** [—'——] ⟨Adv.⟩ (schweiz., sonst veraltet): svw. ↑~durch; ~**hirn,** das (Anat.): *Teil des Gehirns bei Mensch u. Wirbeltier, der Thalamus, Hypophyse u. Zirbeldrüse umfaßt;* ~**hoch,** das (Met.): *zwischen zwei Tiefdruckgebieten für kurze Zeit wirksam werdendes Hochdruckgebiet;* ~**inne** [——'—] ⟨Adv.⟩ (landsch.): *dazwischen;* ~**kiefer[knochen],** der: *bei den Wirbeltieren einschließlich des Menschen vorhandener, zwischen den beiden Oberkieferknochen sitzender Knochen, der die Schneidezähne trägt;* ~**kirchlich** ⟨Adj.; o. Steig.⟩: svw. ↑interkonfessionell; ~**konto,** das: svw. ↑Interimskonto; ~**kredit,** der: svw. ↑~finanzierung; ~**lager,** das: *Lager, in dem etw. zwischengelagert wird;* ~**lagern** ⟨sw. V.; hat; nur im Inf. u. Part. gebr.⟩: *an einem bestimmten Ort vorübergehend lagern* (3 b): *radioaktive Abfälle z.;* ~**lagerung,** die, dazu: ~**landen** ⟨sw. V.; ist; meist im Inf. u. Part. gebr.⟩: *eine Zwischenlandung vornehmen;* ~**landung,** die: *auf dem Flug auf ein Ziel hin als Unterbrechung eingelegte Landung eines Flugzeugs auf einem Flugplatz;* ~**lauf,** der (Leichtathletik): *Lauf um die Qualifikation für den Endlauf;* ~**lösung,** die: *Lösung* (1 a) *für etw., die noch nicht als endgültig gelten kann od. soll;* ~**mahlzeit,** die: *kleinere Mahlzeit, die zwischen den Hauptmahlzeiten eingenommen wird;* ~**meister,** der: *Handwerker, der für ein Unternehmen Rohprodukte od. Halbfabrikate in eigener Werkstatt weiterverarbeitet od. zur Bearbeitung weitervermittelt;* ~**menschlich** ⟨Adj.; o. Steig.; selten präd.⟩: *die Beziehungen zwischen Menschen betreffend: der* -*e Bereich;* -*e Beziehungen;* ~**musik,** die: *Musik, mit der eine Pause überbrückt od. ausgefüllt wird;* ~**pause,** die: *kleine Pause;* ~**pfeiler,** der; ~**produkt,** das (Wirtsch.): *aus chemischen Rohstoffen gewonnenes Erzeugnis, das zur Herstellung von Fertigprodukten dient;* ~**prüfung,** die: *Prüfung während der Ausbildungszeit, des Studiums;* ~**raum,** der: **1.** *freier Raum bes. zwischen zwei Dingen (der Spielraum zwischen etw. bzw. Lücke in einem eigentlich zusammenhängenden Ganzen sein kann):* einen Meter, eine Zeile Z. lassen; einen Z. ausfüllen; Zwischenräume zwischen den beiden Läufern verringern; der Z. *(Abstand)* zwischen den Sohlen; *im übertragenen Sinn immer inner.* **2.** *zeitlicher Abstand, der zwischen Vorgängen, Tätigkeiten o. ä. liegt:* die Zwischenräume zwischen ihren Besuchen wurden immer größer; in kurzen Zwischenräumen *(Intervallen);* ~**rechnung,** die: *vorläufige [Hoch]-rechnung;* ~**reich,** das: **1.** (veraltet) svw. ↑Interregnum. **2.** *(in der Vorstellung) außerhalb des Irdischen angesiedelter Bereich (zwischen Leben u. Tod, Himmel u. Erde);* ~**rein** [—'—] ⟨Adv.⟩ (ugs.): svw. ↑~durch: *ich hör mal gern z.* eine Operette (Fichte, Wolli 318); ~**ring,** der (Fot.): *für Nahaufnahmen verwendeter, zwischen Kamera u. Objektiv zu schraubender Ring;* ~**rippenmuskel,** der (Anat.); ~**ruf,** der: vgl. ~bemerkung: *den Redner durch* -*e unterbrechen:* es gab viele -*e;* ~**rufer,** der: *jmd., der einen Zwischenruf gemacht hat;* ~**runde,** die (Sport): *Wettkampf, der zwischen Vorrunde u. Endrunde abgewickelt wird;* ~**saison,** die: *Vor- u. Hauptsaison liegender Zeitraum;* ~**satz,** der: **1.** (Sprachw.) *in einen Satz* (1) *eingeschalteter Teilsatz.* **2.** (Musik) *zwischen zwei Sätze* (4 b) *eingeschalteter kleinerer Satz;* ~**schalten** ⟨sw. V.; hat; nur im Inf. u. Part. gebr.⟩: svw. ↑dazwischenschalten; ~**schaltung,** die (Wirtsch.): svw. ↑Interimsschein; ~**schicht,** die: *etw., was sich als Schicht* (1) *zwischen etw. anderem befindet;* ~**schein,** der; ~**sohle,** die: *Sohle, die sich zwischen Laufsohle u. Brandsohle eines Schuhs befindet;* ~**spiel,** das: **1.** (Musik) **a)** *(in einem Musikstück) zwischen zwei Hauptteil zum anderen überleitender Abschnitt;* vgl. Interludium; **b)** *instrumentale Überleitung zwischen Strophen eines Liedes, Chorals;* **c)** svw. ↑~aktmusik. **2.** (Literaturw.) *zwischen die Akte eines Dramas eingeschobenes, selbständiges, kleines Spiel; Episode* (2); *Intermezzo* (1 a); ~**spurt,** der (bes. Leichtathletik): *Steigerung des Tempos um die kürzere Strecke innerhalb eines Laufwettbewerbs;* ~**staatlich** ⟨Adj.; o. Steig.; nicht präd.⟩: *zwischen einzelnen Staaten stattfindend od. bestehend* (1): -*e Beziehungen; Verträge im* -*en Bereich;* ~**stadium,** das: *Entwicklungsstadium zwischen Anfangs- u. Endstadium;* ~**station,** die: **1.** Ort, an dem man z. ↑~aufenthalt. **2.** Ort, an dem man z. einer Reise aufzählen: Ü *eine Z. in seinem Entwicklungsgang;* ~**stock,** der: svw. ↑~geschoß; ~**stockwerk,** das: svw. ↑~geschoß; ~**stoffwech-**

1874) aus Siam, heute Thailand). **2.** (Astrol.) **a)** ⟨Pl.⟩ *Tierkreiszeichen für die Zeit vom 21. 5. bis 20. 6.:* im Zeichen -e, der -e geboren sein; **b)** *jmd., der im Zeichen Zwillinge* (2 a) *geboren ist:* er ist [ein] Z.; diese Eigenschaft soll für alle -e typisch sein. **3. a)** *Geschütz mit zwei gekoppelten, gleichzeitig feuernden Rohren;* **b)** *Doppelbüchse; Doppelflinte.*

Zwillings-: ~**bruder,** der: vgl. ~**geschwister:** die beiden sind Zwillingsbrüder; ~**formel,** die (Sprachw.): *aus zwei mit „und" od. „oder" miteinander verbundenen Wörtern bestehende feste sprachliche Verbindung* (z. B. Haus und Hof); ~**forschung,** die; ~**geburt,** die: *Geburt, bei der Zwillinge zur Welt kommen;* ~**geschütz,** das: svw. ↑Zwilling (3 a); ~**geschwister** ⟨Pl.⟩: *Geschwister, die als Zwillinge geboren wurden;* ~**paar,** das: vgl. ~**geschwister;** ~**reifen,** der: *doppelter Reifen (bes. bei Lastkraftwagen);* ~**schwester,** die: vgl. ~**geschwister.**

Zwingburg, die; -, -en: *große, oft stark befestigte Burg im MA., von der aus das umliegende Land beherrscht, seine Bewohner zur Anerkennung der Herrschaft des Grundherrn gezwungen werden konnten;* **Zwinge** ['tsvɪŋə], die; -, -n (Technik): **1.** *Werkzeug mit verstellbaren* ¹*Backen (2) zum Einspannen, Zusammenhalten, Zusammenpressen von Werkstücken o. ä.* **2.** *ring- od. zylinderförmige Vorrichtung zum Zusammenhalten, Befestigen stark beanspruchter [hölzerner] Teile an etw.* (z. B. am Griff eines Werkzeugs, am unteren Ende eines Krückstocks o. ä.): mit einem jungen Mann, ... den er mit der Z. eines Regenschirms am Hosenboden kitzelte (Augustin, Kopf 146); **zwingen** ['tsvɪŋən] ⟨st. V.; hat⟩/vgl. gezwungen/ [mhd. zwingen, twingen, ahd. twingan, dwingan, eigtl. = zusammendrücken, einengen]: **1. a)** *durch Drohung, Anwendung von Gewalt o. ä. dazu veranlassen, etw. zu tun; zu etw. bringen; nötigen* (1): jmdn. z., etw. zu tun, etw. zu unterlassen; jmdn. zu einem Geständnis, zum Sprechen, zum Rücktritt, zur Umkehr z.; das Flugzeug wurde zum Landen gezwungen; du mußt nicht gehen, es zwingt dich niemand; **b)** ⟨z. + sich⟩ *sich mit großer Selbstüberwindung dazu bringen, etw. zu tun; sich sehr zu etw. überwinden:* du mußt dich z., etwas mehr zu essen; er zwang sich zum Arbeiten, zu einem Lächeln, zur Ruhe; Wir sprachen auch ein paar Worte, und ich hatte das Gefühl, als zwänge Frau Andernoth sich fortwährend (Gaiser, Schlußball 181/182). **2.** *ein bestimmtes Verhalten, Verhalten notwendig, unbedingt erforderlich machen, notwendigerweise herbeiführen:* die Situation zwang uns, rasch zu handeln, zwang uns zur Eile; wir sind gezwungen, das Geschäft aufzugeben; wir sehen uns gezwungen, gerichtlich vorzugehen; ich sehe mich zu diesen Maßnahmen gezwungen, ⟨häufig im 1. Part.:⟩ diese Gründe sind nicht, sind durchaus zwingend *(sehr überzeugend, stichhaltig);* es besteht dazu eine zwingende *(unbedingte, unerläßliche)* Notwendigkeit; eine Aussage von zwingender *(unwiderlegbarer, schlagender, stringenter)* Logik. **3.** (geh.) *mit Gewalt veranlassen, an einen bestimmten Ort zu gehen; gewaltsam bewirken, sich an eine bestimmte Stelle, in eine bestimmte Lage zu begeben:* er zwang den Gefesselten auf einen Stuhl, zu Boden; sie zwangen den Gefangenen in einen engen Raum; die spröde Geliebte, die ich in meine Umarmung zwinge (K. Mann, Wendepunkt 148); Ü wie noch jeder Tyrann die Juristen haßte, selbst wenn er sie in seinen Dienst zwang (Mostar, Unschuldig 145). **4.** (landsch.) *bewältigen, meistern* (a), *schaffen* (4 a): er wird diese Arbeit schon z.; was die Kumpels zwingen, das schwör' ich doch auch (Marchwitza, Kumiaks 22); ⟨Abl.:⟩ **Zwinger,** der; -s, - [1: spätmhd., mhd. twingære = Bedränger, Zwingherr; (befestigter) Raum zwischen (Stadt)mauer u. Graben]: **1. a)** *kurz für* ↑*Hundezwinger;* **b)** (seltener) *Raubtierkäfig:* Ich habe einen Hunger wie meine Bären in dem Z. (Reinig, Schiffe 106). **2.** *Betrieb für die Zucht von Rassehunden;* **Zwingherr,** der; -n (selten: -en), -en: *(bes. im MA.) meist mit Gewalt, despotisch auftretender Herrscher, Grundherr;* **Zwingherrschaft,** die; - (selten): vgl. Gewaltherrschaft.

Zwinglianer [tsvɪn'liaːnɐ], der; -s, - [nach dem schweiz. Reformator U. Zwingli (1484–1531)]: *Anhänger Zwinglis, der von ihm geprägten reformatorischen Glaubenslehre.*

zwinkern ['tsvɪŋkɐn] ⟨sw. V.; hat⟩ [Iterativbildung zu mhd. zwinken = blinzeln]: *die Augenlider, oft mit einer bestimmten Absicht, um jmdm. ein Zeichen zu geben o. ä., rasch auf u. ab bewegen, [wiederholt] zusammenkneifen u. wieder*

öffnen: nervös, unruhig, vergnügt, schelmisch, vielsagend, vertraulich [mit den Augen] z.; Der Alte ... zwinkerte gegen das Licht (Langgässer, Siegel 320). **zwirbeln** ['tsvɪrbln] ⟨sw. V.; hat⟩ [mhd. zwirbeln, zu: zwirben = wirbeln]: *mit den Fingerspitzen [schnell] zwischen zwei od. mehreren Fingern drehen:* einen Faden z.; seinen Schnurrbart, die Bartenden z.

Zwirn [tsvɪrn], der; -[e]s, (Sorten:) -e [mhd. zwirn, eigtl. = zweifacher Faden, zu ↑zwei]: *aus unterschiedlichen Fasern, bes. aus Baumwolle od. auch Flachs bestehendes, meist sehr reißfestes Garn, das aus zwei od. mehreren Fäden zusammengedreht ist u. bes. zum Nähen verwendet wird:* schwarzer, weißer, starker, fester Z.; drei Rollen Z. kaufen; ⟨Abl.:⟩ ¹**zwirnen** ['tsvɪrnən] ⟨sw. V.; hat⟩ [mhd. zwirnen]: *durch Zusammendrehen zu Zwirn verarbeiten:* Seide[nfäden] z.; ein Gewebe aus gezwirntem Material; ²**zwirnen** [-] ⟨Adj.; o. Steig.; nur attr.⟩: *aus Zwirn, gezwirntem Material bestehend:* ein -es Gewebe; **Zwirner,** der; -s, -: *jmd., der mit Hilfe entsprechender Maschinen in Betrieb Garn zwirnt, Zwirn herstellt* (Berufsbez.); **Zwirnerei** ['tsvɪrnə'raɪ], die; -, -en: *Betrieb, in dem Garn gezwirnt, Zwirn hergestellt wird;* **Zwirnerin,** die; -, -nen: w. Form zu ↑Zwirner.⟩ **Zwirnhandschuh,** der: *aus dünnem Garn gefertigter Handschuh;* **Zwirnsfaden,** der: *(konkretisierend für:) Zwirn:* ein langer, kurzer, weißer, starker Z.; etw. mit einem Z. vernähen; ***an einem Z. hängen** (↑Faden 1).

zwischen ['tsvɪʃn]: **I.** ⟨Präp. mit Dativ u. Akk.⟩ [mhd. zwischen verkürzt aus mhd. inzwischen, enzwischen, ↑inzwischen; eigtl. Dativ Pl. von mhd. zwisc, ahd. zuiski = zweifach, je zwei] **1.** (räumlich) ⟨mit Dativ⟩ **a)** *kennzeichnet das Vorhandensein von jmdm., einer Sache innerhalb eines durch zwei Begrenzungen markierten Raumes:* er steht auf dem Foto z. seinem Vater und seinem Bruder; er hält eine Zigarette z. den Fingern; **b)** *kennzeichnet eine Erstreckung von etw. innerhalb von zwei begrenzenden Punkten:* die Entfernung, der Abstand z. den Häusern, den Punkten A und B; **c)** *kennzeichnet das Vorhandensein inmitten einer Anzahl, Menge o. ä.; mitten in; mitten unter:* der Brief lag z. alten Papieren; z. dem Getreide wachsen viele Kornblumen; er saß z. lauter fremden Leuten. **2.** (räumlich) ⟨mit Akk.⟩ **a)** *kennzeichnet die Hinbewegung auf einen Bereich etwa in der Mitte eines durch zwei Begrenzungen markierten Raumes; etwa in die Mitte von:* er stellt das Auto z. zwei Straßenbäume; **b)** *kennzeichnet die Hinbewegung auf einen Bereich, eine Stelle inmitten einer Anzahl, Menge o. ä.; mitten in; mitten unter:* er setzt sich z. seine Gäste; den Brief z. alte Papiere legen. **3.** (zeitlich) ⟨mit Dativ od. Akk.⟩ *kennzeichnet einen Zeitpunkt etwa in der Mitte von zwei zeitlichen Begrenzungen:* z. dem 1. und 15. Januar; z. acht und neun Uhr; z. Wachen und Schlafen; z. Montag und Samstag; sein Geburtstag liegt z. Weihnachten und Neujahr; fällt zwischen das Weihnachtsfest und Neujahr; sie besuchten uns z. den Feiertagen; z. dem Vorfall und dem heutigen Tag liegen 3 Wochen. **4.** ⟨mit Dativ⟩ **a)** *kennzeichnet eine Wechselbeziehung: eine Diskussion z. den Teilnehmern; die Freundschaft, das Vertrauen z. (unter) den Menschen; es ist aus z. ihnen (ugs.; ihre Freundschaft, Beziehung ist zerbrochen);* es entstand ein heftiger Streit z. (unter) den Parteien. z. ihm und seiner Frau; Handelsbeziehungen z. verschiedenen Ländern; **b)** *kennzeichnet eine Beziehung, in der Unterschiedliches zueinander in Beziehung gesetzt wird:* das Verhältnis z. Theorie und Praxis, z. Inhalt und Form; das Haus ist in Mittellage z. Hotel und Privatpension; sie schweben z. Furcht und Hoffnung; z. beiden Wein ist ein großer Unterschied (ugs.; *nicht alle Weine sind von gleicher Qualität).* **5.** ⟨mit Dativ⟩ **a)** *kennzeichnet eine Mittelstellung od. -stufe innerhalb einer [Wert]skala o. ä.:* eine Farbe z. Grau und Blau; **b)** *kennzeichnet bei Maß- u. Mengenangaben einen Wert innerhalb der angegebenen Grenzwerte: die Bäume sind z. 5 und 20 m hoch; der Preis liegt z. 80 und 100 Mark.* **II.** ⟨als abgetrennter Teil von Adverbien wie „dazwischen, wozwischen"⟩ (nordd.): im Befehl durfte so nicht zwischen sein (H. Kolb, Wilzenbach 66).

zwischen-, Zwischen-: ~**abrechnung,** die: *vorläufige Abrechnung;* ~**akt,** der (Theater): *Zeitspanne zwischen zwei Akten einer Aufführung, die mit etw. (z. B. Musik, Ballett) ausgefüllt wurde,* dazu: ~**aktmusik,** die: *in den Zwischenakten dargebotene Bühnenmusik; Entreakt;* ~**ap-**

['tsvɪkŋ] ⟨sw. V.; hat⟩ [mhd., ahd. zwicken]: **1.** (bes. südd., österr.) *[leicht] kneifen* (1): jmdn./jmdm. in die Wange z.; sie zwickte die Katze in den Schwanz. **2.** (bes. südd., österr.) **a)** *[leicht] kneifen* (2 a): die Hose zwickt am Bund; **b)** *[leicht] kneifen* (2 b): sein Ischias zwickt ihn; er hat zuviel gegessen, nun zwickt sein/zwickt ihn der Bauch; als er älter wurde, begann es ihn überall zu z. und zu zwacken *(bekam er alle möglichen kleineren Beschwerden);* Ü ihr Gewissen zwickt sie ein wenig (Fallada, Jeder 32). **3.** (österr.) *(einen Fahrschein) lochen:* der Schaffner hat die Fahrkarte noch nicht gezwickt. **4.** (österr.) *(mit einer Klammer) befestigen:* die Socken mit einer Wäscheklammer auf die Leine z.; ⟨Abl.:⟩ **Zwicker,** der; -s, - [2: H. u., viell. als „Zwitter" zu ↑Zwicke (3)]: **1.** (bes. südd., österr.) svw. ↑Kneifer: er hatte einen randlosen Z. auf der Nase. **2.** *elsässischer Weißwein, der ein Verschnitt aus weniger guten Trauben ist;* vgl. Edelzwicker; **Zwickmühle,** die; -, -n [zu ↑zwie-, Zwie-]: **1.** *Stellung der Steine im Mühlespiel, bei der man durch Hin- u. Herschieben eines Steines jeweils eine neue Mühle hat.* **2.** (ugs.) *schwierige, verzwickte Lage, aus der es keinen Ausweg zu geben scheint:* in einer Z. sein, sitzen.

zwie-, Zwie- ['tsvi-; mhd., ahd. zwi-, zu ↑zwei]: ~**back** [...bak], der; -[e]s, ...bäcke [...bekə] u. -e: *Gebäck in Gestalt einer etwas dickeren Schnitte, das nach dem Backen noch geröstet wird, wodurch es knusprig-hart u. haltbar wird;* ~**brache,** die (veraltet): *das zweite Pflügen eines Ackers im Herbst;* ~**brachen** [...bra:xŋ] ⟨sw. V.; hat⟩ (veraltet): *einen Acker zum zweiten Male pflügen;* ~**fach** usw.: ↑zwiefach usw.; ~**fältig** usw.: ↑zwiefältig usw.; ~**genäht** ⟨Adj.; o. Steig.; nicht adv.⟩: *doppelt genäht;* ~**gesang,** der (selten): svw. ↑Duett (1 b); ~**geschlechtig** ⟨Adj.; o. Steig.; nicht adv.⟩ (veraltend): svw. ↑zweigeschlechtig, dazu: ~**geschlechtigkeit,** die; - (veraltend): svw. ↑zweigeschlechtig; ~**geschlechtlich** ⟨Adj.; o. Steig.⟩: *auf beide Geschlechter gerichtet, beide Geschlechter betreffend,* dazu: ~**geschlechtlichkeit,** die; - ⟨o. Pl.⟩; ~**gespräch,** das (geh.): *[vertrauliches] Gespräch, Gedankenaustausch zwischen zwei Personen:* sie führten lange -e; ~**griff,** der (Turnen): *Griff, bei dem eine Hand im Kamm- u. die andere im Ristgriff greift,* dazu: ~**griffs** [...grɪfs] ⟨Adv.⟩ (Turnen): *im, mit Zwiegriff;* ~**laut,** der (Sprachw.): svw. ↑Diphthong; ~**licht,** das ⟨o. Pl.⟩ [aus dem Niederd. – veraltend. twêliht, eigtl. = halbes, gespaltenes Licht]: **1. a)** *Dämmerlicht (in dem man die Umrisse von etw. Entfernterem nicht mehr genau erkennen kann):* Ein kaltes Z. lag über der Gegend (Hauptmann, Thiel 44); **b)** *Licht, das durch Mischung von natürlichem dämmrigem u. künstlichem Licht entsteht:* im, bei Z. zu lesen ist schlecht für die Augen. **2.** **ins Z. geraten, bringen (in eine undurchsichtig-fragwürdige Situation geraten, bringen),* dazu: ~**lichtig** [-lɪçtɪç] ⟨Adj.; nicht adv.⟩: *undurchsichtig* (2) u. *daher suspekt:* ein -er Geschäftemacher; er ist eine -e Persönlichkeit, dazu: ~**lichtigkeit,** die; -; ~**milchernährung,** die (Med.): *Ernährung des Säuglings mit Muttermilch u. Flaschennahrung;* ~**natur,** die (geh.): *Doppelnatur;* ~**spalt,** der; -[e]s, -e u. ...spälte [...ʃpɛltə] ⟨Pl. selten⟩ [rückgeb. aus ↑zwiespältig]: **a)** *inneres Uneinssein; Unfähigkeit, sich für eine von zwei Möglichkeiten zu entschließen, ihr den Vorrang zu geben:* ein Z. zwischen Gefühl und Vernunft; in einen Z. geraten; er befand sich in einem inneren Z.; **b)** (seltener) *Uneinigkeit: innerhalb der Partei war ein Z. entstanden;* ~**spältig** [...ʃpɛltɪç] ⟨Adj.⟩ [mhd. zwiespaltic, ahd. zwispaltic, eigtl. = in zwei Teile gespalten] *in sich uneins; widersprüchlich, kontrovers:* -e Gefühle; der Autor ist ein sehr -es Wesen, dazu: ~**spältigkeit,** die; -; ~**sprache,** die ⟨Pl. selten⟩ (geh.): *das Sichaussprechen mit einem [imaginären] Partner:* Z. mit dem Toten halten; ~**tracht,** die - [mhd. zwitraht < mniederd. twidracht u. mniederd. twidraht < mniederd. ...; ⟨Ggs. zu ↑Eintracht⟩ (geh.): *Zustand der Uneinigkeit, des Unfriedens; Streit; starke Disharmonie* (2): Z. stiften, säen; unter/zwischen den Brüdern war, herrschte Z., dazu: ~**trächtig** ⟨Adj.⟩ [mhd. zwitrehtec < mniederd. twidrachtich, -drechtich] (selten): *voller Zwietracht;* ~**wuchs,** der (Landw.): **1.** *Verformung der Kartoffelknolle in Form einer Hantel.* **2.** *verspätete Neubildung von Halmen an Getreidepflanzen (bes. nach Wetterschäden).*

Zwiebel ['tsvi:bl̩], die; -, -n [mhd. zwibel, zwibolle, ahd. zwibollo, cipolle, über das Roman. < (spät)lat. cēpulla, Vkl. von cēpa = Zwiebel]: **1. a)** (Bot.) *knollenförmiger, meist unterirdisch wachsender Sproß (1 b) der Zwiebelpflanzen mit dünner, trockener [schuppiger] Schale, aus konzen-* trisch angeordneten dicken, fleischigen, meist weißen Blättern bestehendem Innerem, Wurzeln an der Unterseite u. dicklichen, oft röhrenförmigen Blättern an der Oberseite: die -n der Tulpen, Hyazinthen, Schneeglöckchen; **b)** *als Kulturpflanze angebaute Zwiebelpflanze, deren Sproß die Zwiebel* (1 c) *ist:* ein Beet mit -n; **c)** *als Gewürz u. Gemüse verwendete Zwiebel* (1 a) *mit meist brauner Schale u. aromatisch riechendem, scharf schmeckendem Innerem:* eine Z. in Ringe schneiden, braten; als ich die Z. schälte, tränten seine Augen; Gulasch mit viel -n. **2.** svw. ↑Zwiebeldach. **3.** (ugs. scherzh.) *Taschenuhr:* er zog eine silberne Z. aus der Tasche; wie spät ist es auf deiner Z.? **4.** (ugs. scherzh.) *kleiner, fester Haarknoten:* eine Z. haben, tragen.

zwiebel-, Zwiebel-: ~**dach,** das: *Dach bes. eines [Kirch]turms* in Form einer Zwiebel; ~**fisch** (der [urspr. von mehreren aus verschiedenen Schriftarten ("wie ein Haufen kleiner Fische") durcheinandergeratenen Buchstaben] (Drukkerspr.): *beim Setzen versehentlich verwendeter, von der Schrift des übrigen Satzes abweichender Buchstabe;* ~**förmig** ⟨Adj.; o. Steig.; nicht adv.⟩: *in der Form einer Zwiebel ähnlich;* ~**gewächs,** das: svw. ↑~pflanze; ~**haube,** die (Archit.): *zwiebelförmige kleine Kuppel als Abschluß eines [Kirch]turms;* ~**kuchen,** der: *Kuchen aus Hefeteig mit einem Belag aus Zwiebeln, Speck, saurer Sahne u. Eiern;* ~**kuppel,** die (Archit.): *Kuppel in Form einer Zwiebel;* ~**marmor,** der: svw. ↑Cipollin; ~**muster,** das: *blaues Dekor auf Porzellan, das stilisierte Pflanzen darstellt;* ~**pflanze,** die (Bot.): *Pflanze, die zur Speicherung von Nährstoffen einen knollenförmigen Sproß ausbildet;* ~**ring,** der: *Ring, der sich ergibt, wenn man eine Zwiebel* (1 c) *quer schneidet;* ~**schale,** die; ~**scheibe,** die: vgl. ~ring; ~**suppe,** die: *aus Fleischbrühe mit Zwiebeln* (1 c) *hergestellte Suppe [die mit Toast u. Käse überbacken serviert wird];* ~**turm,** der: *[Kirch]turm mit einer Zwiebelhaube.*

zwiebeln ['tsvi:bl̩n] ⟨sw. V.; hat⟩ [H. u., viell. nach der Vorstellung, daß man jmdm. in einer Zwiebel nach u. nach die Häute abzieht od. ihn wie beim Zwiebelschälen zum Weinen bringt] (ugs.): *jmdn. hartnäckig [mit etw.] zusetzen; schikanieren:* der Lehrer zwiebelt die Schüler; ein Unteroffizier kann einen Gemeinen ... derartig z., daß er verrückt wird (Remarque, Westen 37).

zwiefach ['tsvi:fax] ⟨Vervielfältigungssz.⟩ [mhd. zwivach, zu ↑zwie-, Zwie-u. ↑-fach] (geh., veraltend): *zweifach;* **Zwiefache,** der; -n, -n ⟨Dekl. ↑Abgeordnete⟩: (bes. in Bayern u. Österreich getanzter) Volkstanz mit häufigem Wechsel von geradem u. ungeradem Takt; **zwiefältig** ['tsvi:fɛltɪç] ⟨Adj.; o. Steig.⟩ [mhd. zwivaltic] (geh., veraltend): *zweifach;* **Zwiefaltige;** der; -n, -n ⟨Dekl. ↑Abgeordnete⟩: svw. ↑Zwiefache; **Zwiesel** ['tsvi:zl̩], die; -, -n od. der; -s, - [mhd. zwisel, ahd. zwisila = Gabel; verw. mit ↑zwie-, Zwie-]: **1.** (landsch.) *Baum mit gegabeltem Stamm u. zwei Kronen.* **2.** (Reiten) *Aussparung in der Mitte des Sattels, die bewirkt, daß die Rückenmuskulatur des Pferdes beim Reiten nicht belastet wird;* **Zwieselbeere,** die; -, -n [viell. weil die Blüten häufig zu zweien u. in einer Knospe hervorkommen] (landsch.): *Vogelkirsche;* **Zwieseldorn,** der; -[e]s, -dörner [viell. zu ↑Zwiesel (1)] (landsch.): *Stechpalme;* **zwieselig, zwieslig** ['tsvi:z(ə)lɪç] ⟨Adj.; o. Steig.; nicht adv.⟩ [mhd. zwiselic] (landsch.): *gespalten; zweiselen* ['tsvi:zl̩n] ⟨sw. V.; hat⟩ [mhd. zwiselen] (landsch.): *sich gabeln, sich spalten;* **zwieslig:** ↑zwieselig.

Zwilch [tsvɪlç], der; -[e]s, -e: svw. ↑Zwillich; ⟨Abl.:⟩ **zwilchen** ['tsvɪlçn] ⟨Adj.; o. Steig.; nur attr.⟩: *aus Zwilch bestehend:* eine -e Hose; ⟨Zus.:⟩ **Zwilchhose,** die; **Zwilchjacke,** die; **Zwille** ['tsvɪlə], die; -, -n [mhd. zwisel; verw. mit mniederd. twil] (landsch.): **1.** svw. ↑Astgabel. **2.** *[aus einer Astgabel gefertigte] gabelförmige Schleuder* (1); **Zwillich** ['tsvɪlɪç], der; -s, ⟨Sorten:⟩ -e [mhd. zwil(i)ch, ahd. zwilīh, eigtl. = zweifädig, in Anlehnung an lat. bilix = zweifädig; ahd. zwilīh = zweifach, doppelt, zu ↑zwie-, Zwie-]: *dichtes, strapazierfähiges Gewebe (bes. aus Leinen), das bes. für Arbeitskleidung, Handtücher o. ä. verwendet wird;* ⟨Zus.:⟩ **Zwillichhose,** die; **Zwillichjacke,** die; **Zwilling** ['tsvɪlm], der; -s, -e [mhd. zwilinc, zwineling, eigtl. = doppelt, zu ↑zwei]: **1.** *eines von zwei gleichzeitig ausgetragenen, kurz nacheinander geborenen Kindern;* nebeneinandergelegte, einzeln noch voll zurechenbare, körperlich eng verwachsene -e; *siamesische -e ([meist an der Brust od. am Rücken] auch an den Köpfen] miteinander verwachsene eineiige Zwillinge:* nach den Zwillingsbrüdern Chang u. Eng [1811 bis

Z. von Gott und Welt; **b)** *Zusammengehörigkeit von zwei Dingen od. Personen:* die Schönheit lag hier im Doppelten, in der lieblichen Z. (Th. Mann, Krull 99); zweisam ['tsvaiza:m] ⟨Adj.; o. Steig.⟩ (selten): *gemeinsam, einträchtig zu zweien:* sie lebten z. in ihrem großen Haus; ⟨Abl.:⟩ **Zweisamkeit,** die; -, -en: *zweisames Leben od. Handeln:* Jahre schönster Z.; **zweit** [tsvait] in der Fügung **zu z.** *(mit zwei Personen):* wir sind zu z.; zu z. lebt man billiger als allein; **zweit...** ['tsvait...] ⟨Ordinalz. zu ↑zwei⟩ (als Ziffer: 2.): er wurde -er, der -e; der -e von hinten; dieser Ort ist ihre -e Heimat; er gehört zur -en Garnitur, zum -en Aufgebot seiner Mannschaft; [die] -e Stimme singen; das wird mir nicht ein -es Mal *(nie wieder)* passieren; er verspricht ein -er Mozart (ugs. übertreibend; *ein hervorragender Musiker)* zu werden; eine Verbrennung -en Grades; der zweite/Zweite Weltkrieg; ⟨subst.:⟩ am Zweiten des Monats; er ging als Zweiter *(als Zweitplazierter hinter dem Sieger)* aus dem Rennen hervor; bitte einmal Zweiter *(eine Fahrkarte zweiter Klasse)* nach München!; ¹**zweit-, Zweit-** ⟨Ordinalz. zu ↑zwei; in Zus. mit dem Sup.⟩: *hinsichtlich der genannten Eigenschaften an zweiter Stelle stehend,* etwa **zweitältest...** (z. B. der zweitälteste Einwohner), **zweitbest...** (z. B. der zweitbeste Schüler seiner Klasse), **zweitgrößt...** (z. B. die zweitgrößte Stadt), **zweithöchst...** (z. B. der zweithöchste Berg, **zweitlängst...** (z. B. der zweitlängste Fluß Europas), **zweitletzt...** (z. B. er kam als zweitletzter [vorletzter]), **zweitschlechtest...** (z. B. das zweitschlechteste Ergebnis), **zweitschönst...** (z. B. die zweitschönste Bewerberin bei der Wahl).

²**zweit-, Zweit-:** ~ausfertigung, die: vgl. Doppel (1); *Duplikat;* ~auto, das: vgl. ~wagen; ~beruf, der: *zweiter [zusätzlich erlernter] Beruf;* ~besitzer, der: *derjenige, der einen Wagen unmittelbar vom ersten Besitzer, aus erster Hand übernommen hat;* ~druck, der: vgl. Erstdruck; ~erkrankung, die: *zu einer Krankheit [als Folgeerscheinung] hinzukommende Erkrankung;* ~fahrzeug, das: vgl. ~wagen; ~frisur, die (verhüll.): *von Damen getragene Perücke, die getragen wird, damit die Trägerin gut frisiert, gut um die Haare aussieht;* ~gerät, das: *zweites Gerät (z. B. Rundfunk-, Fernsehgerät o. ä.) in einem Haushalt;* ~impfung, die: svw. ↑Revakzination; ~kindergeld, das: *Kindergeld für das zweite Kind;* ~klaß- (schweiz.): vgl. Erstklaß-; ~klässer, der: vgl. ~kläßler; ~klassig ⟨Adj.; o. Steig.⟩ (abwertend): *von geringerem Ansehen, Ruf, nicht zur ersten Garnitur gehörend:* ein -es Lokal; die Zugereisten wurden als z. behandelt, dazu: ~klassigkeit, die; -: Rückfall in die Z. (Welt 14. 10. 76, 10); ~kläßler, ~kläßler, der: vgl. Erstkläßler, ~kläßler; ~placierte, (eingedeutscht:) ~plazierte, der u. die: vgl. Erstplacierte, ~rangig ⟨Adj.; o. Steig.⟩: vgl. erstrangig; ~schlüssel, der; ~schrift, die: svw. ↑~ausfertigung; ~sekretärin, die; ~stimme, die (Bundesrepublik Deutschland): *Stimme, die der Wähler bei den Wahlen zum Bundestag für die Landesliste einer Partei abgibt;* ~studium, das: *nach dem Examen nahm er noch ein Z. auf;* ~wagen, der: *zweites, auf denselben Besitzer zugelassenes Auto, zweiter Pkw für einen Haushalt:* die Hausfrau fährt den kleineren Z.; ~wohnung, die: *zweite Wohnung [für Wochenenden od. Urlaub].* **zweitemal** ⟨Zusschr. als Adv.⟩ in den Fügungen: das z.; beim, zum zweitenmal; **zweitens** [tsvaitns] ⟨Adv.⟩: *an zweiter Stelle, als zweiter Punkt;* **Zweite[r]-Klasse-Abteil** usw.: vgl. Erste[r]-Klasse-Abteil usw.

Zwenke ['tsvɛŋkə], die; -, -n [H. u.]: *ein in zahlreichen Arten vorkommendes Süßgras.*

zwerch [tsvɛrç] ⟨Adv.⟩ [mhd. twerch, ahd. twerah, dwerah = schräg, verkehrt, quer] (landsch.): *quer:* z. über die Wiese reiten.

zwerch-, Zwerch-: ~fell, das: *aus Muskeln u. Sehnen bestehende Scheidewand zwischen Brust- u. Bauchhöhle (bei Menschen u. Säugetieren); Diaphragma* (1 a), dazu: ~fellatmung, die ⟨o. Pl.⟩: svw. ↑Bauchatmung; ~fellerschütternd ⟨Adj.⟩: **a)** *(vom Lachen) sehr heftig;* **b)** *zu heftigem Lachen reizend:* -e Komik; ~giebel, der (Archit.): vgl. ~haus, ~haus, das (Archit.): *quer zum Giebel aus dem Dach hervortretender, in einer Ebene mit der Fassade abschließender Gebäudeteil in der Form eines [mehrgeschossigen] Häuschens.* Vgl. Lukarne (2).

Zwerg [tsvɛrk], der; -[e]s, -e [mhd., ahd. twerc, H. u.]: **1.** *(in Märchen u. Sagen auftretendes) kleines, meist hilfreiches Wesen in Menschengestalt (das man sich meist als kleines Männchen mit Bart u. [roter] Zipfelmütze vorstellt);*

Gnom (a): Schneewittchen und die sieben -e. **2.** *kleinwüchsiger Mensch, Gnom* (b). **3.** (Astron.) svw. ↑Zwergstern.

zwerg-, Zwerg-: ~artig ⟨Adj.; o. Steig.; nicht adv.⟩: *in der Art u. Weise eines Zwerges* (1, 2); ~baum, der (Bot.): *kleinwüchsiger Baum;* ~betrieb, der: *sehr kleiner Betrieb;* ~dackel, der: vgl. ~hund; ~fliegenschnäpper, der: svw. ↑~schnäpper; ~flußpferd, das; ~form, die: *sehr kleine Spielart von etw. (bes. von Tieren od. Pflanzen);* ~füßer, der: *Tausendfüßer, der nicht an jedem Segment seines Körpers ein Beinpaar hat;* ~galerie, die (Archit.): *unter dem Dachgesims einer Kirche (meist nur an der Apsis) ausgesparte, an der Außenseite von kleinen Säulen gegliederte Galerie* (1 a); ~huhn, das: *sehr kleines, oft schön gefärbtes Haushuhn;* ~hund, der: *Zwergform einer Hunderasse,* dazu: ~hundrasse, die; ~kiefer, die: *sehr kleinwüchsige, meist flächenhaft breit wachsende Bergkiefer* (Zool.): ~männchen, das (Zool.): *Männchen, das im Vergleich zu dem Weibchen seiner Art um ein Vielfaches kleiner ist;* ~maus, die: *kleinwüchsige Maus;* ~obst, das: svw. ↑Formobst (1); ~pinscher, der: vgl. ~hund; ~pudel, der: vgl. ~hund; ~schnäpper, der: *(zu den Fliegenschnäppern gehörender) Singvogel mit buntem Gefieder;* ~schule, die: *Schule (bes. in ländlichen Gebieten), in der auf Grund geringer Schülerzahlen Schüler mehrerer Schuljahre in einem Klassenraum unterrichtet werden;* ~staat, der: vgl. Kleinstaat; ~stern, der (Astron.): *Fixstern mit geringem Durchmesser u. schwacher Leuchtkraft;* ~strauch, der: vgl. ~baum; ~volk, das: *zwergwüchsiges Volk;* ~wuchs, der: **1.** (Med.) *krankhafter Stillstand des Längenwachstums beim Menschen; Nanismus.* **2.** (Biol.) *(bei bestimmten Menschen- sowie Tier- u. Pflanzenrassen) Längenwachstum, das stark unter dem Durchschnitt liegt,* dazu: ~wüchsig ⟨Adj.; nicht adv.⟩.

zwergenhaft ⟨Adj.; -er, -este; nicht adv.⟩: **1.** *auffallend klein[wüchsig]:* ein -er Wuchs; ein -er Mensch. **2.** *wie ein Zwerg* (1) *aussehend:* in dem Märchenspiel traten -e Gestalten auf; ⟨Abl.:⟩ **Zwergenhaftigkeit,** die; -; **zwerghaft** ⟨Adj.; -er, -este; nicht adv.⟩ (seltener): svw. ↑zwergenhaft; ⟨Abl.:⟩ **Zwerghaftigkeit,** die; - (seltener) **zwergig** ['tsvɛrgɪç] ⟨Adj.⟩ (seltener): svw. ↑zwergenhaft; **Zwergin** ['tsvɛrgɪn], die; -, -nen [mhd. twerginne, twergin]: *w. Form zu* ↑Zwerg (1, 2).

Zwetsche ['tsvɛtʃə], die; -, -n [über das Roman.-Vlat. zu spätlat. damascēna (Pl.) = Pflaumen aus Damaskus]: **1.** *der Pflaume ähnliche, länglich-eiförmige, dunkelblaue Frucht des Zwetschenbaums mit gelbem, süß schmeckendem Fruchtfleisch u. länglichem Kern.* **2.** kurz für ↑Zwetschenbaum.

Zwetschen- (vgl. auch: Zwetschken-): ~baum, der: *dem Pflaumenbaum ähnlicher Obstbaum mit Zwetschen als Früchten;* ~kern, der; ~kuchen, der: vgl. Pflaumenkuchen; ~mus, das; ~schnaps, der: vgl. Powidl; ~wasser, das: svw. ↑~schnaps; Quetsch.

Zwetsche ['tsvɛtʃgə], die; -, -n (südd., schweiz. u. fachspr.): svw. ↑Zwetsche (1, 2): **seine seinen -e [ein]packen* (ugs.; *seine Habseligkeiten einpacken [u. sich entfernen]).*

Zwetschgen- (südd., schweiz. u. fachspr.): ↑Zwetschen-, auch: ↑Zwetschken-.

Zwetschke ['tsvɛtʃkə], die; -, -n (österr.): svw. ↑Zwetsche (1, 2).

Zwetschken- (vgl. auch: Zwetschen-; österr.): ~knödel, der (Kochk.): *Knödel aus Kartoffelteig mit einer Zwetsche in der Mitte;* ~krampus, der: *aus gedörrten Zwetschen hergestellte Figur des* ²*Krampus;* ~mus, das: vgl. Powidl; ~pfeffer, der: *Mus aus gedörrten Zwetschen;* ~röster, der: *Röster* (2 a, b) *aus Zwetschen;* ~schnaps, der.

Zwicke ['tsvɪkə], die; -, -n [1: zu ↑zwicken; 2: Nebenf. von ↑Zwecke; 3: H. u.; wohl zu ↑zwie-, Zwie-]: **1.** (landsch.) *Beißzange* (1). **2.** (veraltet) *Zwecke.* **3.** (Biol.) *als Zwilling mit einem männlichen Tier geborenes fortpflanzungsunfähiges Kuhkalb od. weibliches Ziegenlamm;* **Zwickel** ['tsvɪkl], der; -s, - [1: mhd. zwickel, vmtl. mit ↑Zweck od. ↑zwicken verw., eigtl. = keilförmiges Stück; 3: vgl. verzwickt; 4: wohl urspr. gaunerspr., zu ↑zwie-, Zwie-]: **1.** *keilförmiger Einsatz an Kleidungsstücken: einen Z. einsetzen:* eine Strumpfhose mit Z. **2.** (Archit.) *Teil des Gewölbes, der den Übergang von einem mehreckigen Grundriß zu einer Kuppel bildet; Z. a. Pendentif, Trompe;* **b)** *Wandfläche zwischen zwei Bogen einer Arkade.* **3.** (landsch.) *sonderbarer, schrulliger Mensch:* der ist vielleicht ein komischer Z. **4.** (Jugendspr.) *Zweimarkstück;* **zwicken**

Ü eine -e Angelegenheit *(etw., was zwar Vorteile hat, aber auch ins Gegenteil umschlagen kann)*, dazu: ~**schneidigkeit,** die; -, -en; ~**schürig:** vgl. einschürig; ~**schüssig** ⟨Adj.; o. Steig.⟩ (Weberei): *mit jeweils zwei gleichlaufenden Schußfäden in einem Fach* (3); ~**seitig** ⟨Adj.; o. Steig.⟩: **1.** vgl. achtseitig. **2.** *nach zwei Seiten hin, zwischen zwei Parteien o. ä.:* -e *(bilaterale)* Verträge; die Auffassung der Herrschaft als einer -en *(gegenseitigen)* Pflichtbindung von Herrscher und Untertanen (Fraenkel, Staat 267), dazu: ~**seitigkeit,** die; -; ~**silbig:** vgl. achtsilbig; ~**sitzer,** der: vgl. Viersitzer; ~**sitzig:** vgl. viersitzig; ~**spaltig:** vgl. dreispaltig; ~**spänner,** der: **1.** vgl. Dreispänner. **2.** (Bauw.) *Wohnhaus mit jeweils zwei an einem Treppenabsatz liegenden Wohnungen;* ~**spännig:** vgl. dreispännig; ~**spitz,** der: *[zu verschiedenen Uniformen, bes. von Marineoffizieren, getragener] Hut mit zweiseitig aufgeschlagener, rechts u. links od. vorn u. hinten spitz zulaufender Krempe;* ~**sprachig** ⟨Adj.; o. Steig.⟩: **a)** *zwei Sprachen sprechend, verwendend; bilingual:* ein -es Gebiet *(Gebiet, in dem zwei Sprachen gesprochen werden);* das Kind wächst z. auf; **b)** *in zwei Sprachen [abgefaßt]; bilingue:* ein -es Wörterbuch; die Straßenschilder in Südtirol sind z., dazu: ~**sprachigkeit,** die; -; vgl. Bilingualismus; ~**spurig** ⟨Adj.; o. Steig.⟩: **1. a)** svw. ↑~gleisig (a): eine -e Bahnstrecke; **b)** *(von Straßen) mit zwei Fahrspuren versehen.* **2.** *(von Fahrzeugen) mit je parallel im Abstand der Spurweite nebeneinander herlaufenden Rädern:* ein Pkw ist ein -es Fahrzeug; ~**stärkenglas,** das: svw. ↑Bifokalglas; ~**stellig:** vgl. achtstellig; ~**stimmig:** vgl. dreistimmig; ~**stökkig:** vgl. achtstöckig; ~**strahlig:** vgl. dreistrahlig; ~**stufenrakete,** die: Dreistufenrakete; ~**stufig:** vgl. einstufig; ~**stündig:** vgl. achtstündig; ~**stündlich:** vgl. achtstündlich; ~**tägig:** vgl. achttägig: ein -er Kongreß; ~**täglich:** vgl. achttäglich: das Schiff verkehrt z.; ~**takter,** der; -s, -: vgl. Viertakter; ~**taktmotor,** der: vgl. Viertaktmotor; ~**tausend:** vgl. achttausend; ~**tausender,** der: vgl. Achttausender; ~**tausendjährig** ⟨Adj.; o. Steig.⟩: *2000 Jahre alt:* die -e Akropolis; ~**teilen** ⟨sw. V.; hat⟩ (selten): *in zwei Teile teilen:* einen Apfel z.; vgl. ~geteilt; ~**teiler,** der (ugs.): zweiteiliger Badeanzug; ~**teilig:** vgl. achtteilig; ~**teilung,** die: *Teilung in zwei Hälften, Abschnitte, Gruppen o. ä.;* ~**touren[druck]maschine** [-'tu:...], die: *beim Flachdruck* (1) *verwendete Maschine, bei der der Zylinder während des Vor- u. Rücklaufs zweimal dreht;* ~**tourig** ⟨Adj.; o. Steig.; nicht adv.⟩: *jeweils zwei Umdrehungen (für jeden Arbeitsgang) machend:* eine -e Maschine; ~**türig:** vgl. viertürig; ~**unddreißigstelnote,** die: Achtelnote; ~**unddreißigstelpause,** die: vgl. Achtelpause; ~**undeinhalb:** vgl. achtundeinhalb; ~**vierteltakt** [-'fIrtl-], der: Dreivierteltakt; ~**wegehahn,** der: Dreiwegehahn; ~**wertig:** vgl. dreiwertig; bivalent; ~**wöchentlich:** vgl. achtwöchentlich; ~**wöchig:** vgl. achtwöchig; ~**zack,** der: vgl. Dreizack; ~**zackig:** vgl. dreizackig; ~**zahn,** der: *in vielen Arten vorkommendes, zu den Korbblütlern gehörendes Kraut, dessen Früchte 2–4 kleine, wie Widerhaken nach rückwärts gebogene Borsten tragen;* ~**zehig:** vgl. einzehig; ~**zeiler,** der: Vierzeiler; ~**zeilig:** vgl. achtzeilig; ~**zentnergewicht,** das: *[Person mit einem] Gewicht von zwei Zentnern;* ~**zimmerwohnung,** die: vgl. Dreizimmerwohnung; ~**züger,** der: vgl. Einzüger (1); ~**zügig** ⟨Adj.; o. Steig.; nicht adv.⟩: *zwei Züge* (14 b) *aufweisend, in zwei Abteilungen geteilt:* eine -e Schule; ~**zylinder,** der: vgl. Achtzylinder; ~**zylindermotor,** der: Achtzylindermotor; ~**zylindrig:** vgl. achtzylindrig.

Zweier ['tsvajɐ], der; -s, -: **1.** (ugs.) Zweipfennigstück. **2.** vgl. Achter (1 a). **3.** vgl. Dreier (3). **4.** (Golf) *Spiel von zwei Einzelspielern gegeneinander.* **5.** (schweiz.) *Flüssigkeitsmenge von zwei Dezilitern.*

Zweier-: ~**anschluß,** der (Fernspr.): *von einer gemeinsamen Leitung ausgehende Anschlüsse für zwei Teilnehmer, die zwar getrennte Rufnummern haben u. deshalb zu gleichen Zeit telefonieren können;* ~**beziehung,** die (Psych.): *Beziehung zwischen zwei Partnern;* ~**bob,** der: vgl. Viererbob; ~**gespann,** das: svw. ↑Zweigespann; ~**kajak,** der, selten: das: vgl. Einerkajak; ~**reihe,** die: vgl. Dreierreihe; ~**spiel,** das (Golf): svw. ↑Zweier (4); '**Single** (2); ~**system,** das (Math.): svw. ↑Dualsystem; vgl. ↑**takt,** der: vgl. Dreiertakt.

zweierlei ⟨Gattungsz.; indekl.⟩ [↑-lei]: **a)** *von doppelter, zweifach verschiedener Art:* z. Schuhe, Strümpfe anhaben; der Pullover ist aus z. Wolle; **b)** *zwei verschiedene Dinge, Handlungen:* es ist z., ob ...; Ordnung und Ordnung ist z. (als

Äußerung der Kritik; *ich verstehe aber etwas anderes unter "Ordnung");* **zweifach:** vgl. achtfach; ⟨subst.:⟩ **Zweifache,** das; -n: vgl. Achtfache.

Zweifel ['tsvajfl], der; -s, - [mhd. zwīvel, ahd. zwīfal, zu ↑zwei u. ↑falten, eigtl. = (Ungewißheit bei) zweifach(er Möglichkeit)]: *Bedenken, schwankende Ungewißheit, ob man jmdm. od. einer Äußerung glauben soll, ob ein Vorgehen, eine Handlung richtig u. gut ist, ob etw. gelingen kann o. ä.:* lähmender, quälender, bohrender Z.; bange, [un]begründete Z.; bei jmdm. regt sich der Z.; es besteht kein, nicht der geringste Z., daß ...; Kein Z., ich mochte die Dame (Zwerenz, Kopf 201); dein Z. *(deine Skepsis)* ist nicht berechtigt; er hat recht, daran kann kein Z. sein; leiser Z. steigt in ihm auf; es waren ihm Z. [an der Wahrheit dieser Aussage] gekommen, ob ...; Z. hegen; ich habe [keinen] Z. an seiner Aufrichtigkeit; diese Erkenntnis muß den letzten Z. über die Echtheit des Textes beseitigen; man sollte diese Z. ausräumen; er ließ keinen Z. daran, daß es ihm ernst war mit seiner Drohung; das unterliegt keinem Z.; man hat uns darüber nicht im Z. gelassen; diese Sache ist über jeden Z. erhaben; von -n *(Skrupeln)* geplagt sein; ***außer [allem] Z. stehen** *(ganz sicher feststehen, nicht bezweifelt werden können);* **Z. in etw. setzen/etw. in Z.** *(Zweifel/(seltener:) stellen (bezweifeln); [über etw.] im Z. sein* (1. *etw. nicht ganz genau wissen.* 2. *sich noch nicht entschieden haben [etw. Bestimmtes zu tun]);* **ohne Z.** *(bestimmt, ganz gewiß);* ⟨Abl.:⟩ **zweifelhaft** ⟨Adj.; -er, -este; nicht adv.⟩ [mhd. zwīvelhaft]: **a)** *mit Zweifeln in bezug auf die Richtigkeit od. Durchführbarkeit behaftet; fraglich, unsicher; problematisch* (2): ein Werk von -em Wert; es ist z., ob er das durchhalten kann; **b)** *zu [moralischen] Bedenken Anlaß gebend, fragwürdig, bedenklich, anrüchig; dubios:* eine z. Person, Angelegenheit; Das sind die Folgen des -en Umgangs (Fallada, Herr 150); sein plötzlicher Reichtum erschien der Polizei z.; **zweifellos** ⟨Adv.⟩ (emotional): *ohne Zweifel, bestimmt:* er hat z. recht; z. kann sich dieser Zustand sehr schnell ändern; **zweifeln** ['tsvajfln] ⟨sw. V.; hat⟩ [mhd. zwīveln, ahd. zwīfalen, zwīfalōn]: *unsicher sein in bezug auf einen Sachverhalt od. ein [künftiges] Geschehen; in Frage stellen, in Zweifel ziehen:* er sah mich an, als zweifle er an meinem Verstand; man zweifelte [daran], daß es uns gelingen würde; daran ist nicht zu z.; sie zweifelt, ob sie der Einladung folgen soll.

zweifels-, Zweifels-: ~**fall,** der: *unklarer, Zweifel erweckender Fall:* schwer zu entscheidende Zweifelsfälle; im Z. rufen Sie bitte die Auskunft an; ~**frage,** die: vgl. ~fall; ~**frei** ⟨Adj.; o. Steig.⟩: *so beschaffen, daß keine Zweifel bestehen:* ein -er Beweis; das Ergebnis ist z.; diese Krankheit geht z. auf einen Virus zurück; ~**ohne** [--'--] ⟨Adv.⟩ [frühnhd. aus: Zweifels ohne sein] (emotional): *bestimmt, ganz gewiß:* z. war es ein Mord.

Zweifelsucht, die; - (selten): *Drang, an allem u. jedem zu zweifeln;* **Zweifler** ['tsvajflɐ], der; -s, -: *jmd., der zu Zweifeln neigt, Zweifel hat, etw. bezweifelt; Skeptiker:* dies Ergebnis muß auch den letzten Z. überzeugen; ⟨Abl.:⟩ **zweiflerisch** ⟨Adj.⟩: *voller Zweifel, Zweifel ausdrückend; skeptisch:* ein -es Lächeln; er wiegte z. den Kopf.

Zweig [tsvajk], der; -[e]s, -e [mhd. zwīc, ahd. zwīg, eigtl. = Gegabelte (zweigeteilte) Ast]: *1.* [*von einer Gabelung ausgehendes] einzelnes Laub od. Nadeln, Blüten u. Früchte tragendes Teilstück eines Astes an Baum od. Strauch; seitlicher Trieb, niedrigeres Stück:* ein grüner, blühender Z.; die z. brechen auf *(setzen Grün od. Blüten aus);* -e abbrechen, abschneiden; in die Vase stecken; ***auf keinen grünen Z. kommen** (ugs.: *keinen Erfolg, kein Glück haben; es zu nichts bringen;* H. u.). *2. a)* *Nebenlinie einer Familie, eines Geschlechtes:* immer neue -e; ~**fall**, **Nebenlinie eines neuen größeren Geschlechtes;** b) *[Unter]abteilung, Sparte: Hut Mikrobiologie ist ein wichtiger junger Z. der Naturwissenschaft; der altsprachliche und der neusprachliche Z. eines Gymnasiums.*

Zweig-: ~**bahn,** die: svw. ↑Nebenbahn; ~**betrieb,** der: *[auswärtige] Nebenstelle eines größeren Betriebes* (1); ~**geschäft,** das: svw. ↑Filiale (1); ~**linie,** die: **a)** *Nebenlinie einer Bahnstrecke;* b) vgl. Zweig (2 a); ~**niederlassung,** die: vgl. Filiale (1); ~**postamt,** das: *kleineres, einem Hauptpostamt untergeordnetes Postamt;* ~**spitze,** die: *Spitze eines Zweiges* (1); ~**stelle,** die: vgl. ~niederlassung; ~**werk,** das: vgl. ~betrieb.

Zweiheit ['tsvajhajt], die; -: **a)** svw. ↑Dualismus (1, 2): die

[erstarrter Gen. von ↑Zweck] (Amtsspr.): *zum Zwecke der, des ...*: z. Feststellung der Personalien wurde er auf die Polizei gebracht; man brachte ihn z. gründlicher Untersuchung in ein Krankenhaus.
zween [tsveːn] ⟨Kardinalz.⟩ [mhd., ahd. zwēne] (veraltet): *zwei* (männliche Form): zwischen je z. Fliederbüschen hatte ein bronzener Brandenburger mit dem Säbel gefuchtelt (Kant, Impressum 148).
Zwehle [ˈtsveːlə], die; -, -n [mhd. zwehel, ahd. zwahilla, urspr. = Badetuch] (westmd.): *Handtuch; Tischtuch.*
zwei [tsvai] ⟨Kardinalz.⟩ [mhd., ahd. zwei (s. Form; vgl. zween, zwo)] (als Ziffer: 2): vgl. acht: wir z.; sie gehen z. und z./zu -en nebeneinander; das Leben benötigt ... mindestens -e, die ein Drittes schaffen (Molo, Frieden 149); innerhalb -er Jahre/von z. Jahren; das läßt sich nicht mit z., drei (ugs.; *ganz wenigen*) Worten erklären; viele Grüße von uns -en; R dazu gehören immer noch z. (als einschränkende Äußerung, die besagen soll, daß der andere seinen Plan o. ä. nicht ausführen kann, wenn der Sprecher/ Schreiber nicht mitmacht); das ist so sicher, wie z. mal z. vier ist (ugs.; *das ist ganz gewiß, absolut sicher*); **für z.* (*über das übliche Maß hinausgehend, wirklich sehr viel, eine Menge;* in bezug auf ein bestimmtes Tun): er ißt, arbeitet, quatscht für z.
Zwei [-], die; -, -en: a) *Ziffer 2;* b) *Spielkarte mit zwei Zeichen;* c) *Anzahl von zwei Augen beim Würfeln:* er würfelt dauernd -en; d) *Zeugnis-, Bewertungsnote 2* (*gut* 1 a): sie hat die Prüfung mit Z. bestanden; e) (ugs.) *Wagen, Zug der Linie 2.* Vgl. ¹Acht.
zwei-, Zwei-: ≈**achser,** der (ugs.): vgl. Dreiachser; ≈**achsig:** vgl. dreiachsig; ≈**akter,** der: vgl. Dreiakter; ≈**armig:** vgl. achtarmig; ≈**atomig** [-atoːmɪç] ⟨Adj.; o. Steig.; nicht adv.⟩ (Chemie, Physik): *aus jeweils zwei zu einem Molekül verbundenen Atomen bestehend;* ≈**bahnig** [-baːnɪç] ⟨Adj.; o. Steig.; nicht adv.⟩ (Verkehrsw.): a) *mit je einer Fahrbahn für beide Verkehrsrichtungen* [*versehen*]: eine -e Landstraße; b) svw. ↑~spurig (1 b): der -e Ausbau der B 9 zwischen Mainz und Worms; ≈**bändig:** vgl. achtbändig; ≈**beiner** [-bajnɐ] der; -s, - (ugs. scherzh.): *Mensch* (*als zweibeiniges Tier);* ≈**beinig:** vgl. dreibeinig; ≈**bettig:** vgl. einbettig; ≈**bettzimmer,** das: vgl. Einbettzimmer, Dreibettzimmer; ≈**blatt,** das: *am Erdboden wachsende Orchidee mit zwei kurzen Stengelblättern, fadenförmigen Wurzeln u. Blüten mit langen, schmalen, aus zwei Zipfeln bestehenden Lippen;* ≈**blättrig:** vgl. achtblättrig; ≈**decker,** der: **1.** svw. ↑Doppeldecker (1). **2.** (Seew. veraltend) *Schiff mit zwei Decks;* ≈**deckschiff,** das: svw. ↑~decker (2); ≈**deutig** ⟨Adj.⟩ [frühnhd. LÜ von lat. aequivocus = doppelsinnig, mehrdeutig]: a) *unklar, so od. so zu verstehen, doppeldeutig:* a) ein -es Orakel; daß jedes Orakel für den Verstand z., aber für das Gefühl eindeutig ist (Musil, Mann 1160); b) *harmlos klingend, aber von jedermann als unanständig, schlüpfrig, anstößig zu verstehen; doppeldeutig* (b): -e Witze, Bemerkungen, dazu: ≈**deutigkeit,** die; -, -en: **1.** ⟨o. Pl.⟩ *das Zweideutigsein.* **2.** *zweideutige Äußerung;* ≈**dimensional** ⟨Adj.; o. Steig.⟩: *in zwei Dimensionen angelegt od. wiedergegeben, flächig* [*erscheinend*]: im Film wird die dreidimensionale Welt z. abgebildet; ~**drittelmehrheit,** die (Politik): *Mehrheit* (2 a) *von zwei Dritteln der abgegebenen Stimmen;* ~**dritteltaler,** der: *frühere, heute als Sammlerstücke auftauchende Silbermünze im Wert von zwei Dritteln eines Reichstalers;* ≈**eiig:** vgl. eineiig; ≈**einhalb:** vgl. achteinhalb; ≈**fach** usw.: ↑zweifach usw.; ≈**fächerig:** ↑-fächerig; ≈**familienhaus,** das: vgl. Einfamilienhaus; ~**farbendruck,** der: vgl. Dreifarbendruck; ≈**farbig,** (österr.:) ≈**färbig** ⟨Adj.; o. Steig.; nicht adv.⟩: *zwei Farben aufweisend, in zwei Farben gehalten,* dazu: ≈**farbigkeit,** die; ≈**felderwirtschaft,** die: vgl. Dreifelderwirtschaft; ≈**fenstrig:** vgl. dreifenstrig; ≈**flammig** [-flamɪç] ⟨Adj.; o. Steig.; nicht adv.⟩: *mit zwei Glühlampen, Heizplatten o. ä.* [*versehen*]: ein -er Leuchter; der Gaskocher ist z.; ≈**flüg[e]lig:** vgl. einflüg[e]lig; ≈**flügler** (Pl.): svw. ↑Dipteren; ~**frontenkrieg,** der: *Krieg, bei dem ein Land an zwei Fronten zugleich kämpfen muß;* ≈**füßer,** der: vgl. ~beiner; ≈**füßig** ⟨Adj.; o. Steig.; nicht adv.⟩: a) vgl. dreifüßig. **2.** (Verslehre) fünffüßig; ≈**geleisig:** ↑≈gleisig; ≈**geschlechtig** ⟨Adj.; o. Steig.; nicht adv.⟩ (Bot.): *sowohl männliche als auch weibliche Geschlechtsorgane aufweisend,* dazu: ≈**geschlechtigkeit,** die; - (Bot.): ≈**geschlechtlich:** vgl. eingeschlechtlich; ≈**geschossig:** vgl. achtgeschossig; ≈**gesichtig:** svw. ↑doppelgesichtig (a); ≈**gespann,** das: vgl. Dreigespann;

≈**gespräch,** das (veraltet): svw. ↑Zwiegespräch; ≈**gestrichen:** vgl. dreigestrichen; ≈**geteilt** ⟨Adj.; o. Steig.; nicht adv.⟩: [*von der Mitte her*] *in zwei Teile geteilt:* eine -e Tür; Ü Berlin ist eine -e Stadt; wir leben in einer -en Welt; vgl. zweiteilen; ~**gewaltenlehre,** die ⟨o. Pl.⟩: (*bes. im MA.*) *Lehre von Kirche u. Staat als den beiden herrschenden Gewalten;* ≈**gipf[e]lig:** ↑-gipfelig; ≈**gleisig** ⟨Adj.; o. Steig.⟩: vgl. dreigleisig; nicht adv.⟩ *mit zwei Gleisen* (*je einem für beide Fahrtrichtungen*) [*ausgestattet*]: eine -e Bahnstrecke; Ü eine -e Erziehung; moderne Akne-Behandlung verläuft z.: *äußerlich und innerlich* (Eltern 2, 1980, 102); **b)** (abwertend) *zwei Möglichkeiten verfolgend* [*um sich abzusichern, u. daher nicht aufrichtig*]: -e Verhandlungen; z. fahren, dazu: ≈**gleisigkeit,** die; -; ≈**gliedrig:** vgl. achtgliedrig; ≈**händer** [-hɛndɐ], der; -s, -: *Schwert, das mit beiden Händen geführt wird* (z. B. Flamberg), ≈**händig:** vgl. einhändig; ≈**häusig** [-hɔʏzɪç] ⟨Adj.; o. Steig.; nicht adv.⟩ (Bot.): (*von einer einzigen Pflanze*) *entweder nur männliche od. nur weibliche Blüten aufweisend; diözisch* (Ggs.: einhäusig): die Weide ist eine -e Pflanze, dazu: ≈**häusigkeit,** die; -: svw. ↑Diözie; ≈**höck[e]rig:** vgl. einhöck[e]rig: das -e Kamel; ≈**hufer** [-huːfɐ], der; -s, -: svw. ↑Paarhufer; ≈**hufig** [-huːfɪç] ⟨Adj.; o. Steig.; nicht adv.⟩ (Zool.): svw. ↑paarhufig; ≈**hundert,** der; vgl. Fünfjahresplan; ≈**jahresplan,** der: vgl. Fünfjahresplan; ≈**jährig:** vgl. achtjährig; ≈**jährlich:** vgl. achtjährlich; ~**jahrplan,** der: svw. ↑~jahresplan; ≈**kammersystem,** das: *Verfassungssystem, bei dem im Ggs. zum Einkammersystem die gesetzgebende Gewalt von zwei getrennten Kammern od. Parlamenten ausgeht* (z. B. Unterhaus u. Oberhaus, Bundestag u. Bundesrat o. ä.); ≈**kampf,** der [LÜ von lat. duellum; ↑Duell]: **1.** *mit Waffen ausgetragener Kampf zwischen zwei Personen; Duell* (1): jmdn. zum Z. herausfordern. **2.** (Sport) *Wettkampf zwischen zwei Personen od. Mannschaften:* an der Spitze des Feldes entwickelte sich ein dramatischer Z.; ≈**karäter** [-karɛːtɐ], der: vgl. Einkaräter; ≈**keimblätt[e]rig:** vgl. einkeimblätt[e]rig: Doldengewächse sind z.; ≈**kernstadium,** das: vgl. Dikaryont; ≈**köpfig** ⟨Adj.; o. Steig.; nicht adv.⟩: **1.** *aus zwei Personen bestehend:* ein -es Direktorium. **2.** *mit zwei Köpfen* [*versehen*]: das Wappen zeigt einen -en Adler; ≈**korn,** das ⟨o. Pl.⟩: svw. ↑Emmer; ≈**kreisbremse,** die (Kfz-T.): *Bremse, bei der das Bremspedal auf zwei unabhängig voneinander arbeitende* [*hydraulische*] *Systeme wirkt* (*so daß bei etwaigem Ausfall eines Kreises der andere seine volle Kraft behält*); ≈**kreissystem,** das (Wirtsch.): *Buchhaltung, bei der die Konten für innerbetriebliche Kosten u. Leistungen einerseits u. für den außerbetrieblichen Verkehr* (*Ein- u. Verkauf*) *andererseits in getrennten Kreisen geführt werden;* ~**literflasche** [-'----], die; ≈**mähdig:** vgl. einmähdig; ≈**mal:** vgl. achtmal; ≈**malig:** vgl. achtmalig; ≈**mannboot,** das; vgl. Fünfmarkstück; ~**markstück,** das: vgl. Fünfmarkstück; ~**master,** der: vgl. Dreimaster (1); ≈**minutig,** ≈**minütig:** ↑-minutig; ≈**monatig:** vgl. achtmonatig; ≈**monatlich:** vgl. achtmonatlich; ~**monatsschrift,** die: *Zeitschrift, die alle zwei Monate erscheint;* ≈**motorig:** vgl. einmotorig; ~**parteiensystem,** das: *Staatsform, bei der nur zwei große Parteien* (*als Regierungs- u. Oppositionspartei*) *vorkommen:* die USA haben mit Republikanern und Demokraten ein Z.; ~**pfennigstück,** das: *Geldmünze von zwei Pfennig;* ~**pfundbrot,** das: vgl. Dreipfundbrot; der: vgl. Dreipfünder; ≈**pfünder,** der: vgl. Dreipfünder; ~**phasenstrom,** der (Elektrot.): (*kaum noch verwendetes*) *System von zwei Wechselströmen mit einer Phasenverschiebung um 90°;* vgl. Drehstrom, dazu: ≈**phasig:** vgl. einphasig; ≈**pol,** der (Elektrot.): *Netzwerk mit zwei Klemmen für Anschlüsse,* dazu: ≈**polig:** svw. einpolig; *bipolar,* dazu: ≈**poligkeit,** die; -: *Bipolarität;* ≈**punktgurt,** der: *Sicherheitsgurt* (a), *der an zwei Punkten in der Karosserie verankert ist;* ≈**rad,** das; *durch Treten von Pedalen od. durch einen Motor angetriebenes Fahrzeug mit zwei in einer Spur hintereinander angebrachten Rädern,* dazu: ≈**radfahrer,** der; ≈**rädrig,** (seltener:) ≈**räderig** ⟨Adj.; o. Steig.⟩: vgl. dreirädrig; ≈**reiher,** der (Schneiderei): *Herrenanzug, dessen Jackett zwei senkrechte Knopfreihen hat; Doppelreiher* (Ggs.: Einreiher); ≈**reihig** ⟨Adj.; o. Steig.⟩: a) vgl. einreihig (a); b) vgl. einreihig (b); *doppelreihig,* dazu: ≈**saitig:** vgl. dreisaitig; ≈**ruderer,** der: svw. ↑Bireme; ≈**schiffig:** vgl. dreischiffig; ≈**schläfig:** [-ʃlɛːfɪç], ≈**schläfrig,** (seltener:) ≈**schläferig** ⟨Adj.; o. Steig.; nicht adv.⟩: *für zwei Personen zum Schlafen vorgesehen:* ein -es Bett (Doppelbett); ≈**schneidig** ⟨Adj.; o. Steig.; nicht adv.⟩: *mit zwei Schneiden versehen, an beiden Seiten geschliffen:* -es Messer, Schwert;

benheiten gar nicht anders möglich; als einfaches Resultat einer Sache; automatisch (2 a): eine -e Entwicklung; das ist eine -e Folge dieser Entscheidung; dadurch verbraucht man z. weniger Energie; das treibt ihn z. auf die gegnerische Seite, dazu: ~**läufigkeit**, die; -, -en ⟨Pl. selten⟩: *zwangsläufige Entwicklung, Art;* ~**maßnahme,** die: *[staatliche] Maßnahme, durch die ein Verhalten o. ä. erzwungen werden soll;* ~**mittel,** das: *Mittel zur Durchsetzung einer behördlichen Anordnung;* ~**neurose,** die (Psych.): *durch Symptome des Zwangs (g), durch Gewissensangst u. Schuldgefühle gekennzeichnete Neurose;* ~**räumung,** die: vgl. Emission; ~**verschickung,** die: *Deportation;* ~**versteigern** ⟨sw. V.; hat; nur im Inf. u. Part. gebr.⟩ ⟨Jur.): *etw. einer Zwangsversteigerung unterziehen,* ~**versteigerung,** die (Jur.): *zwangsweise Versteigerung zur Befriedigung der Gläubiger;* ~**verteidiger,** der (emotional): *Pflichtverteidiger;* ~**verwaltung,** die (Jur.): *gerichtliche Verwaltung eines Grundstücks (im Rahmen der Zwangsvollstreckung), bei der die Erträge, bes. Mieten, an die Gläubiger abgeführt werden;* ~**vollstreckung,** die (Jur.): *Verfahren zur Durchsetzung von Ansprüchen durch staatlichen Zwang im Auftrag des Berechtigten;* ~**vorstellung,** die (Psych.): *als Erscheinungsform des Zwangs (g) immer wieder auftretende Vorstellung, die willentlich nicht zu unterdrücken ist, obwohl sie im Widerspruch zum eigenen logischen Denken steht; fixe Idee:* an, unter -en leiden; ~**weise** ⟨Adv.⟩: **a)** *durch behördliche Anordnung, behördliche Maßnahmen erzwungen:* einen Beamten z. versetzen; eine Summe z. beitreiben; jmdn. z. versichern; ⟨auch attr.:⟩ Zu -n Impfungen ist es ... nirgends gekommen (Hörzu 38, 1973, 152); **b)** *zwangsläufig; ohne daß man etw. dagegen tun kann:* z. auftretende Fehler und Mängel; ⟨auch attr.:⟩ dieses z. Inhalieren von Tabakschwelprodukten (Bundestag 188, 1968, 10150); ~**wirtschaft,** die ⟨o. Pl.⟩: *Wirtschaftsform, bei der der Staat als Zentrale die gesamte Planung der Wirtschaft übernimmt u. die Ausführung der Pläne überwacht:* die Z. in den Diktaturen; eine zeitlich begrenzte Z. in Kriegszeiten.

zwanzig ['ʦvanʦɪç] ⟨Kardinalz.⟩ [mhd. zweinzic, ahd. zweinzug, eigtl. = zwei Zehner] (in Ziffern: 20): vgl. achtzig; ⟨subst.:⟩ Zwanzig [-], die; -: vgl. Achtzig.

zwanzig-, Zwanzig-: ~**flach,** das, ~**flächner,** der (Geom.): svw. ↑Ikosaeder; ~**jährig:** vgl. achtjährig; ~**mal:** vgl. achtmal; ~**markschein,** der: vgl. Fünfmarkschein; ~**pfennigmarke,** die: *Briefmarke mit dem Wert von 20 Pfennig* (mit Ziffern: 20-Pfennig-Marke); ~**prozentig:** vgl. dreiprozentig; ~**stöckig:** vgl. achtstöckig; ~**tausend:** vgl. achttausend; ~**teilig:** vgl. achtteilig; ~**uhrnachrichten,** die; ~**uhrvorstellung,** die: svw. ↑Achtuhrvorstellung.

zwanziger ['ʦvanʦɪgɐ] vgl. achtziger: die goldenen z. Jahre (↑Roaring Twenties); **Zwanziger** [-], der: vgl. Achtziger; **Zwanziger** [-], die; -, - (ugs.): *Briefmarke im Wert von zwanzig Pfennig;* **Zwanzigerin,** die: vgl. Achtzigerin; **Zwanzigerjahre:** vgl. Achtzigerjahre; **zwanzigfach:** vgl. achtfach; **Zwanzigfache** vgl. Achtfache; **zwanzigst...** ['ʦvanʦɪçst...] (mit Ziffern: 20.): vgl. acht...; **zwanzigstel** ['ʦvanʦɪçstl] (mit Ziffern: $\frac{1}{20}$): vgl. achtel; **Zwanzigstel** der: vgl. Achtel; **zwanzigstens** [...tns]: vgl. achtens.

zwar [ʦvaːɐ̯] ⟨Adv.⟩ [mhd. zwāre, aus ↑zu u. ↑wahr]: **1.** in Verbindung mit „aber" od. „doch"; leitet eine Feststellung ein, der ein Einschränkung folgt; *wohl* (8): er ist z. *(ohne Zweifel)* groß, doch ist sein Bruder reicht er noch nicht heran; das ist z. *(wie man weiß)* verboten, aber es hält sich niemand an das Verbot. **2.** in Verbindung mit voranstehendem „und"; leitet eine Erläuterung zu einer unmittelbar vorher erschienenen Äußerung ein; *genauer gesagt:* ich komme heute, und z. um fünf Uhr; verstärkt eine Aufforderung, indem es sie präzisiert: komm her, und z. sofort.

zwatzelig ['ʦvatsəlɪç] ⟨Adj.; nicht adv.⟩ [zu ↑zwatzeln] (landsch.): *ungeduldig, unruhig, zappelig;* **zwatzeln** ['ʦvatsl̩n] ⟨sw. V.; hat⟩ [urspr. Kinderspr.; laut- u. bewegungsnachahmend] (landsch.): *unruhig, zappelig sein.*

Zweck [ʦvɛk], der; -[e]s, -e [mhd., ahd. zwec = Nagel, zu ↑zwei, urspr. = gegabelter Ast; später: Nagel in der Mitte der Zielscheibe; Zielpunkt]: **1.** *dasjenige, was jmd. mit einer Handlung beabsichtigt, zu bewirken, zu erreichen sucht; [Beweggrund u.] Ziel einer Handlung:* der Z. seines Tuns ist, ...; der Z. der Übung ist scherzh.; *das angestrebte Ziel* war, ...; einen bestimmten Z. haben, verfolgen, erreichen, verfehlen; sich einem Z. setzen; (geh.: *in einen Ziel)* setzen;

einen bestimmten, seinen Z. erfüllen *(für etw. Beabsichtigtes taugen);* etw. seinen -en dienstbar machen *(für seine Ziele nutzen);* keinem anderen Z. dienen als ...; etw. für seine -e, zu bestimmten -en nutzen; jmdn. für seine -e einspannen; etw. dient zu einem bestimmten Z.; etw. zum -e der Verbesserung des Gesundheitszustands tun; R der Z. heiligt die Mittel (↑heiligen 3). **2.** *in einem Sachverhalt, Vorgang o. ä. verborgener, erkennbar Sinn* (5): der Z. des Ganzen ist nicht zu erkennen; was hat das alles für einen Z.?; es hat wenig Z., keinen Z. [mehr], auf eine Besserung zu hoffen; die ganze Angelegenheit ist ohne Z. und Sinn/Ziel.

zweck-, Zweck-: ~**bau,** der ⟨Pl. -ten⟩: *allein nach den Prinzipien der Zweckmäßigkeit errichteter Bau, Nutzbau:* ein nüchterner, reiner Z.; ~**bestimmtheit,** die: *Finalität;* ~**bestimmung,** die ⟨o. Pl.⟩: svw. ↑Bestimmung (2 a); ~**bindung,** die (Finanzw.): *Bindung bestimmter öffentlicher Finanzmittel an einen vorgegebenen Verwendungszweck;* ~**bündnis,** das: *aus pragmatischen Gründen geschlossenes Bündnis;* ~**denken,** das, -s: *pragmatisches Denken (das auf bestimmte Zwecke gerichtet ist);* ~**dienlich** ⟨Adj.⟩ (bes. Amtsspr.): *dem Zweck, für den etw. vorgesehen ist o. ä., dienlich, förderlich:* ein -es Verfahren; der Polizei -e Hinweise liefern; etw. ist z.; etw. für z. halten, als z. erscheinen lassen, dazu: ~**dienlichkeit,** die ⟨o. Pl.⟩; ~**entfremden** ⟨sw. V.; hat; meist im Inf. u. Part. gebr.⟩: *[mißbräuchlich] für einen anderen nicht vorgesehenen Zweck verwenden:* Wohnraum als Lager z.; die gesammelten Spenden wurden häufig zweckentfremdet; zweckentfremdete Gelder, dazu: ~**entfremdung,** die; ~**entsprechend** ⟨Adj.⟩: *seinem vorgesehenen Zweck entsprechend:* -e Kleidung; etw. z. verwenden; ~**forschung,** die ⟨o. Pl.⟩: *Forschung, deren Ergebnisse unmittelbar in der Praxis ihren Niederschlag finden;* ~**frei** ⟨Adj.; o. Steig.⟩: *nicht einem bestimmten Zweck dienend; nicht auf einen unmittelbaren Nutzen ausgerichtet:* -e Forschung; z. sein, dazu: ~**freiheit,** die ⟨o. Pl.⟩; ~**fremd** ⟨Adj.⟩: *eigentlich für andere Zwecke bestimmt;* ~**gebunden** ⟨Adj.; o. Steig.⟩: vgl. ~**bindung:** -e Gelder, dazu: ~**gebundenheit,** die; -; ~**gemäß** ⟨Adj.⟩: *dem eigentlichen Zweck gemäß, angemessen;* vgl. ~**mäßig;** ~**leuchte,** die: *einfache, schmucklose Lampe;* ~**los** ⟨Adj.; -er, -este⟩: **1.** *ohne Sinn; nutzlos; vergeblich:* ein völlig -e Anstrengung; es ist z., hier um Hilfe zu bitten; etw. erscheint ganz z. **2.** *(seltener) keinen bestimmten Zweck erfüllend; ohne bestimmte Absicht,* dazu: ~**losigkeit,** die; -; ~**lüge,** die: *bewußt vorgebrachte Lüge, mit der ein bestimmtes Ziel verfolgt wird;* ~**mäßig** ⟨Adj.⟩: **a)** ⟨nicht adv.⟩ *so geartet, beschaffen, daß es seinen Zweck gut erfüllt; seinem Zweck entsprechend:* eine -e Einrichtung, Ausrüstung; das Mobiliar ist sehr, wenig z.; **b)** *sinnvoll* (1); *im gegebenen Zusammenhang nützlich:* sich als z. erweisen; das zweckmäßigste wäre ..., z. ⟨opportun⟩ erweisen; dazu: ~**mäßigkeit,** die, dazu: ~**mäßigkeitserwägung,** die: *in die Öffentlichkeit lancierte Meldung, mit der ein bestimmter Zweck verfolgt wird;* ~**optimismus,** der: *auf eine bestimmte Wirkung zielender, demonstrativ zur Schau getragener Optimismus;* ~**pessimismus,** der: *auf eine bestimmte Wirkung zielender, demonstrativ zur Schau getragener Pessimismus:* der Trainer macht in Z.; ~**propaganda,** die; ~**optimismus:** ~**rationalität,** die (Philos.): *rational abwägendes Handlungsprinzip im Bereich des sozialen Handelns;* ~**satz,** der (Sprachw.): svw. ↑Finalsatz; ~**sparen,** das; -s: *das Sparen* (1 a) *für einen bestimmten Zweck* (z. B. Bausparen); ~**steuer,** die: **a)** *Steuer, deren Aufkommen bestimmten Zwecken zugeführt wird;* **b)** *Steuer, mit der ein bestimmter, nicht im fiskalischen Bereich liegender Zweck verfolgt wird;* ~**stil,** der (Archit.): svw. ↑Funktionalismus (1); ~**verband,** der: *der gemeinsamen Erfüllung bestimmter Aufgaben dienender Zusammenschluß von Gemeinden* (1 a) *u. Gemeindeverbänden;* ~**vermögen,** das (Jur.): *das zweckgebundene Vermögen einer Stiftung;* ~**voll** ⟨Adj.⟩: vgl. ~**mäßig;** ~**widrig** ⟨Adj.⟩: *seinem eigentlichen Zweck zuwiderlaufend:* eine -e Verwendung von etw. **Zweckes** ['ʦvɛkəs], die; -, -n [Nebenf. von ↑Zweck]: **1.** (landsch.) *kurzer Nagel mit breitem Kopf, bes. Schuhnagel:* Ein plumper Schuh mit dicken -n (Strittmatter, Wundertäter 484). **2.** (veraltend) svw. ↑Reiß-, Heftzwecke; **zwecken** ⟨sw. V.; hat⟩ (landsch.): svw. ↑anzwecken; **zweckhaft** ⟨Adj.; -er, -este⟩: *mit einem Zweck verbunden; ein Handeln; sein Verhalten ist, erscheint z.;* ⟨Abl.:⟩ **Zweckhaftigkeit,** die: *das Zweckhaftsein;* **zwecks** [ʦvɛks] ⟨Präp. mit Gen.⟩

ken: jmdm. einen Gruß z.; wirst du mir vom Bahnhof aus Lebewohl z.? (Remarque, Obelisk 118).

Zuwuchs, der; -es, Zuwüchse ['ʦu:vy:ksə] (veraltet): svw. ↑Zuwachs.

zuzahlen ⟨sw. V.; hat⟩: *eine bestimmte Summe zusätzlich zahlen:* eine Mark z.; bei Zahnkronen muß der Kassenpatient noch einen Betrag z.; Ü daß jedesmal der Unschuldige dabei zuzahlte (*Leid erfuhr;* Thieß, Reich 305); **zuzählen** ⟨sw. V.; hat⟩: **a)** svw. ↑dazurechnen; **b)** *einem Bereich, einer Gruppe zuordnen u. entsprechend einschätzen:* jmdn. seinem Freundeskreis z.; dieses Bauwerk ist bereits dem Barock zuzuzählen; **Zuzahlung,** die; -, -en: *das Zuzahlen:* Liegt ein solcher Fall vor, kann die Krankenkasse ... von der Z. befreien (Welt 8. 7. 77, 1); **Zuzählung,** die: -, -en: *das Zuzählen.*

zuzeiten [ʦu'ʦaɪtn̩] ⟨Adv.⟩ [erstarrter Dativ Pl. von ↑Zeit]: *zu gewissen Zeiten, eine gewisse Zeitspanne hindurch:* z. Gewissensbisse über etw. empfinden; daß er z. seine „Rückfälle" od. „Touren" hatte (Bredel, Väter 71).

zuzeln ['ʦu:ʦl̩n] ⟨sw. V.; hat⟩ [lautm.] (bayr., österr. ugs.): **1.** *lutschen; saugen.* **2.** *lispeln.*

zuziehen ⟨unr. V.⟩ [mhd. zuoziehen]: **1.** ⟨hat⟩ **a)** *durch Heranziehen schließen, eine Öffnung verschließen:* die Tür [hinter sich] z.; **b)** *durch Zusammenziehen eine Öffnung verschließen:* die Vorhänge, Gardinen z.; **c)** *(eine Schnur o. ä.) festziehen, fest zusammenziehen:* eine Schleife, einen Knoten, einen Beutel z. **2.** svw. ↑hinzuziehen ⟨hat⟩: einen Spezialisten, Gutachter z.; Ulrich war diesen Erörterungen nicht zugezogen worden (Musil, Mann 224). **3.** *bewirken, daß einem etw. Übles widerfährt, daß man eine Krankheit o. ä. bekommt, daß einen jmds. Haß, Tadel o. ä. trifft* ⟨hat⟩: ich habe mir eine Erkältung, Augenentzündung, Infektion zugezogen; er hat sich bei dem Sturz einen Schädelbruch zugezogen; sich [mit etw.] heftige Vorwürfe, jmds. Zorn z. **4.** *von auswärts in einem Ort als Einwohner hinzukommen* ⟨ist⟩: aus der Großstadt, vom Nachbardorf z.; wir sind erst vor kurzem zugezogen. **5.** *sich ziehend, fließend irgendwohin bewegen* ⟨ist⟩: die Aufständischen ziehen auf die Hauptstadt zu; die Vögel ziehen den Bergen zu; Kein Strom zog dem Haff und dem Meere zu (Wiechert, Jeromin-Kinder 29); ⟨Abl.:⟩ **Zuziehung,** die; -: *das Zuziehen* (2): die Behandlung erfolgte unter Z. eines Facharztes.

Zuzug, der; -[e]s, Zuzüge ⟨Pl. ungebr.⟩: **1.** *das Zuziehen* (4): der Z. aus den Ballungsgebieten, von Ausländern; „... nach West-Berlin werden Sie kaum Z. *(eine Zuzugsgenehmigung)* bekommen" (Fühmann, Judenauto 177). **2.** *Verstärkung durch Hinzukommen:* die Partei hat starken Z. bekommen; der Nebel erhielt Z. vom Meer; **Zuzüger** ['ʦu:ʦy:gɐ], der; -s, - (schweiz.): svw. ↑Zuzügler; **Zuzügler** ['ʦu:ʦy:klɐ], der; -s, -: *jmd., der zugezogen ist, zuzieht* (4); **zuzüglich** ['ʦu:ʦy:klɪç] ⟨Präp. mit Gen.⟩ (bes. Kaufmannsspr.): *hinzukommend, hinzuzurechnen:* die Wohnung kostet 400 Mark z. der Heizkosten; ⟨unter Beugung des alleinstehenden Subst. im Sg.:⟩ der Katalog kostet 30 DM z. Porto; ⟨im Pl. mit Dativ bei nicht erkennbarem Genus:⟩ z. Beträgen für Verpackung und Versand; **Zuzugsgenehmigung,** die; -, -en: *behördliche Genehmigung für den Zuzug* (1).

zuzwinkern ⟨sw. V.; hat⟩: jmdn. zwinkernd ansehen, um ihm auf diese Weise etw. auszudrücken, mitzuteilen: jmdm. vertraulich, verständnisinnig, ermunternd z.; er zwinkerte ihm mit einem Auge zu.

zwacken ['ʦvakn̩] ⟨sw. V.; hat⟩ [mhd. zwacken, Ablautbildung zu ↑zwicken] (ugs.): *grob u. schmerzhaft kneifen:* der Käfer zwackte ihn; Ü von Neid gezwackt werden.

zwang [ʦvaŋ]: ↑zwingen; **Zwang** [-], der; -[e]s, Zwänge ['ʦvɛŋə; mhd. zwanc, twanc, ahd. thwanga (Pl.), zu ↑zwingen]: **a)** *Einwirkung von außen auf jmdn. unter Anwendung od. Androhung von Gewalt:* körperlicher Z.; der Z. der Gesetze; Z. auf jmdn. ausüben; jmdm. Z. auferlegen; den Z. nicht länger ertragen können; seinen Machtanspruch durch Z. durchsetzen; sich gegen den Z. auflehnen; Kinder mit, ohne Z. erziehen; unter einem fremden Z. handeln, zu leiden haben; **b)** *starker Drang in jmdm.:* ein innerer Z.; ein schwer zu bekämpfender Z.; läßt sie gähnen; Sie war keine Mörderin, die impulsiv einem Z. nachgab (Noack, Prozesse 159); **c)** *Beschränkung der eigenen Freiheit u. Ungeniertheit, mit der man sich andern gegenüber äußert:* sich, seiner Natur, seinen Empfindungen z. auf[er]legen; tun Sie sich nur keinen Z. an *(lassen Sie sich durch nichts*

zurückhalten); Ü einem Begriff, Text Z. antun *(ihn den eigenen Ansichten entsprechend deuten, auslegen);* **d)** *starker Einfluß, dem man sich nicht entziehen kann:* der Z. seiner Persönlichkeit; ein fast hypnotischer Z. geht von ihm aus; jmds. Z. erliegen; **e)** *von gesellschaftlichen Normen ausgeübter Druck auf menschliches Verhalten:* soziale, bürgerliche Zwänge; die Zwänge der Zivilisation, der Z. der Mode; es besteht kein Z. *(keine Verpflichtung),* etwas zu kaufen; etw. ist freiwilliger Z. *(man fühlt sich zu etw. mehr od. weniger gezwungen);* aus einem gewissen Z. heraus handeln; **f)** *Bestimmung der Situation in einem Bereich durch eine unabänderliche Gegebenheit, Notwendigkeit:* wirtschaftliche, biologische, technische Zwänge; der Z. der Verhältnisse; der Z. zur Kürze, Selbstbehauptung; die Wirtschaft stand unter dem Z. des Transportproblems; **g)** (Psych.) *das Beherrschtsein von Vorstellungen, Handlungsimpulsen gegen den bewußten Willen:* die Zwänge eines Patienten; stellen sie (= diese Eindrücke) die Bedingung für den neurotischen Z. her (Freud, Abriß 61).

zwang-, Zwang- (vgl. auch: zwangs-, Zwangs-): **~läufig** ⟨Adj.; o. Steig.; nicht adv.⟩ (Technik): *(in bezug auf den Freiheitsgrad) nur einen Antrieb besitzend, der alle nicht gewünschten Bewegungen ausschließt:* -e Getriebe; die Kette ist z., dazu: **~läufigkeit,** die (Technik): *zwangläufige Beschaffenheit,* dazu: **~los** ⟨Adj.; -er, -este⟩: **a)** *ohne Eingeschränktheit durch Regeln, Förmlichkeit, Konvention:* ein -es Benehmen, Beisammensein; sich z. unterhalten; z. *(natürlich, frei)* über etw. sprechen; es ging dort ziemlich, allzu z. *(ungehemmt)* zu; **b)** *unregelmäßig hinsichtlich der Anordnung, Erscheinungsfolge o. ä.:* die Zeitschrift erscheint in -er Folge; die Pflanzenkübel waren z. *(zwanglose Art.)* verteilt, dazu: **~losigkeit,** die, o: *zwanglose Art.*

zwänge ['ʦvɛŋə]: ↑zwingen; **zwängen** ['ʦvɛŋən] ⟨sw. V.; hat⟩ [mhd. zwengen, twengen, ahd. dwengen, eigtl. = drücken machen]: *gewaltsam auf engem Raum irgendwohin schieben, bringen o. ä.:* dicke Bücher in seine Aktentasche z.; seinen Kopf durch die Türspalt z.; sich durch die Sperre, in die überfüllte Straßenbahn, zwischen die andern z.; Hänschen, ... in seinen Konfirmandenanzug gezwängt (Chr. Wolf, Himmel 126); Ü etw. in ein System z.; Das Leben wurde dort in feste Bahnen gezwängt; **zwanghaft** ⟨Adj.; -er, -este⟩: **a)** ⟨nicht präd.⟩ *[wie] unter einem Zwang geschehend, erfolgend:* eine -e Solidarität; z. vollziehen, einstellen auf etw. übertragen; **b)** *erzwungen, gewaltsam u. daher gekünstelt:* seine Bewegungen wirkten z.

zwangs-, Zwangs- (vgl. auch: zwang-, Zwang-): **~anleihe,** die: *Staatsanleihe, zu deren Aufnahme bestimmte Personen od. Unternehmen gesetzlich verpflichtet sind;* **~arbeit,** die ⟨o. Pl.⟩: *mit schwerer körperlicher Arbeit verbundene Freiheitsstrafe:* zu 25 Jahren Z. verurteilt werden, dazu: **~arbeiter,** der, **~arbeiterin,** die, **~arbeitslager,** das; **~aufenthalt,** der: *Aufenthalt, zu dem man aus bestimmten Gründen gezwungen ist:* nach einem Z. von zwei Tagen an der Grenze konnte die Gruppe ihre Reise fortsetzen; **~bewirtschaftung,** die: *zwangsweise Bewirtschaftung;* **~einweisung,** die: *zwangsweise Einweisung (in eine Heilanstalt o. ä.);* **~entlüftung,** die: *durch sich ganz geschlossenen Fenstern in einem Pkw wirksame Entlüftung;* **~ernährung,** die: *erzwungene Ernährung (eines psychisch Kranken, eines Häftlings) bei Verweigerung der Nahrungsaufnahme;* **~geld,** das (jur.): *Geldzahlung, die auferlegt wird, wenn jmd. einer Verpflichtung nicht nachkommt;* **~gewalt,** die ⟨o. Pl.⟩ (jur.): *Machtbefugnis einer staatlichen Behörde, Zwangsmaßnahmen, Gewalt anzuwenden;* **~handlung,** die (Psych.): *vom bewußten Willen nicht zu beeinflussende unsinnige Handlung auf Grund eines unwiderstehlichen Dranges (A. Waschzwang);* **~herrschaft,** die: *auf gewaltsamer Unterwerfung beruhende Herrschaft; Gewaltherrschaft;* **~hypothek,** die: *bei einer Zwangsvollstreckung zwangsweise Eintragung einer Hypothek ins Grundbuch;* **~idee,** die: svw. ↑vorstellung; **~jacke,** die: *bei Tobsüchtigen verwendete, hinten zu schließende Jacke aus grobem Leinen, deren überlange, geschlossene Ärmel auf dem Rücken zusammengebunden werden:* jmdn. in die Z. stecken; ein kleines Kind wie in einer Z. vorkommen; Ü Psychopharmaka als chemische Z. (jur.): *gesetzlich festgelegter Kurs, zu dem Banknoten in Zahlung genommen werden müssen,* dazu: **~lage,** die: *Bedrängnis, die (jur.): jmdm. keine andere Wahl zu handeln bleibt; Dilemma:* eine moralische Z.; er ist, befindet sich in einer Z.; **~läufig** ⟨Adj.; o. Steig.; selten präd.⟩: *auf Grund bestimmter Gege-*

auf diese Weise daran hindern, es ihm unmöglich machen: er wollte bezahlen, aber ich bin ihm zuvorgekommen; er wollte sich das große Stück Kuchen nehmen, doch ist ihm seine Schwester zuvorgekommen; jmdm. beim Kauf mit einem Angebot z.; **b)** *handeln, bevor etw. Erwartetes, Befürchtetes eintritt od. geschieht:* Vorwürfen z.; hofft er, durch eine rasche Versöhnung noch dem Unheil zuvorzukommen (St. Zweig, Fouché 158); ~**kommend** ⟨Adj.⟩ [1. Part. von ↑zuvorkommen]: *höflich, liebenswürdig u. hilfsbereit andern kleine Gefälligkeiten erweisend:* ein ~er Mensch; ein -es Wesen; er ist äußerst z.; in diesem Geschäft wird man sehr z. bedient, dazu: ~**kommenheit,** die; -: jmdm. mit großer Z. behandeln; ~**tun** ⟨unr. V.; hat⟩ (geh.): *auf einem bestimmten Gebiet schneller, tüchtiger sein als jmd. anders; jmdn. in etw. übertreffen:* es jmdm. an Geschicklichkeit z.; Paul ist es, was die Leibesübungen betraf, allen zuvor (Erh. Kästner, Zeltbuch 77).

zuvorderst ⟨Adv.⟩: *ganz vorne:* z. saßen die Ehrengäste; **zuvörderst** [tsu'fœrdəst] ⟨Adv.⟩ (veraltend): *in erster Linie, zuerst, vor allem:* das natürliche Recht der Eltern und die z. ihnen obliegende Pflicht (Fraenkel, Staat 129).

Zuwaage, die; -, -n (bayr., österr.): *beim Kauf von [Rind]-fleisch dazugelegte [u. mitgewogene] Knochen.*

Zuwachs, der; -es, (fachspr.:) Zuwächse ['tsu:vɛksə]: *durch Wachstum, im Anwachsen od. aus sich heraus erfolgende Zunahme, Vermehrung von etw. od. von Personen unter einem bestimmten Aspekt:* ein Z. an Besitz, Vermögen, Macht, Vereinsmitgliedern; wirtschaftlicher Z.; dieses Jahr brachte einen hohen wirtschaftlichen Z.; 1980 und 1981 müssen die Rentner sich mit Zuwächsen von jeweils nur vier Prozent begnügen (Spiegel 1/2, 1980, 22); die Familie hat Z. bekommen (scherzh.; *dort hat sich Nachwuchs eingestellt*); ***auf Z.** *(absichtlich etwas zu groß gearbeitet o. ä., weil man damit rechnen muß, daß die größere Form, das größere Modell künftig benötigt wird):* der Kindermantel war auf Z. genäht; **zuwachsen** ⟨st. V.; ist⟩: **1. a)** *sich von den Wundrändern her in einem Heilungsprozeß schließen:* die Wunde ist zugewachsen; **b)** *durch Pflanzenwachstum völlig überwuchert, bedeckt, ausgefüllt werden:* der Weg im Moor war zugewachsen; das Fenster war mit Efeu zugewachsen. **2.** *im Lauf der Zeit, auf Grund bestimmter Umstände zufallen; zum möglichen Gebrauch, Nutzen jmdm., einer Sache zuteil werden:* jmdm. sind neue Kräfte, Erkenntnisse zugewachsen; jmdm., der Physik sind neue Aufgaben zugewachsen; jmdm., einer Institution ist eine ungeheure Macht zugewachsen. **3.** *etw. langsam erreichen:* ... wächst nun schon mein dritter Roman auf einen ... unheimlichen Umfang zu (Wohmann, Absicht 113); ⟨Zus.:⟩ **Zuwachsrate,** die (Fachspr.): *in Prozenten ausgedrücktes Verhältnis des Zuwachses in bezug auf einen statistischen Wert:* die Z. der Stahlindustrie; das Unternehmen erzielte eine Z. von 6%.

Zuwahl, die; -: *das Hinzuwählen; Kooptation:* die Z. eines weiteren Ausschußmitgliedes.

Zuwanderer, der; -s, -: *jmd., der zuwandert, zugewandert ist;* **zuwandern** ⟨sw. V.; ist⟩: *von auswärts, bes. aus einem andern Land, in ein Gebiet, an einen Ort kommen, um dort zu leben:* aus dem Dominion wanderten vor allem Inder zu; ⟨Abl.:⟩ **Zuwanderung,** die; -, -en: die Z. von Pakistani.

zuwanken ⟨sw. V.; ist⟩: *wankend auf jmdn., etw. zugehen; sich jmdm., einer Sache wankend nähern:* er wankte auf den Schreibtisch zu.

zuwarten ⟨sw. V.; hat⟩: *sich geduldig abwarten:* sie wollten z., bis ...; bei einem geplanten Mord durfte die Polizei nicht länger z.

zuwege [tsu've:gə] ⟨Adv.⟩ in den Verbindungen **etw. z. bringen** *(etw. zustande bringen):* jmds. Freilassung z. bringen; was niemand z. gebracht hat, ihm ist es gelungen: **mit etw. z. kommen** *(mit etw. fertig werden, zurechtkommen);* **gut/schlecht z. sein** (ugs.; *in guter, schlechter gesundheitlicher Verfassung sein):* damals war er ziemlich schlecht z.; er ist noch gut z.

zuwehen ⟨sw. V.⟩: **1.** *durch Wehen mit Sand, Schnee völlig bedecken* ⟨hat⟩: der Wind wehte die Wege zu; die Spuren sind zugeweht. **2.** *in Richtung auf jmdn., etw. wehen* ⟨hat/ ist⟩: der Wind weht auf uns zu. **3.** *durch den Luftzug jmdm. herangetragen werden* ⟨ist⟩: die Abgase wehten uns direkt zu. **4.** *durch Luftzug zu jmdm. gelangen lassen* ⟨hat⟩: jmdm. mit dem Fächer Kühlung z.

zuweilen [tsu'vai̯lən] ⟨Adv.⟩ [eigtl. erstarrter Dativ Pl. von ↑Weile]: *zu gewissen Zeiten (wobei der Gegensatz zwischen dem wiederkehrenden Zustand u. den dazwischen liegenden Zeitspannen hervortritt):* z. wählte er den Strandweg für seine Spaziergänge; z. scheint es, als sei er etwas verwirrt.

zuweisen ⟨st. V.; hat⟩: *als befugte Instanz [mit einem diesbezüglichen Hinweis] zuteilen:* jmdm. eine Aufgabe, Rolle z.; das Arbeitsamt hat ihm einen Arbeitsplatz, das Wohnungsamt eine Wohnung zugewiesen; ihm wurden drei Hilfskräfte zugewiesen; der Staat hat seine ihm von der Verfassung zugewiesenen *(seine in der Verfassung festgelegten)* Aufgaben wahrzunehmen; ⟨Abl.:⟩ **Zuweisung,** die; -, -en.

zuwenden ⟨unr. V.⟩: **1.** ⟨wandte/wendete zu, hat zugewandt/zugewendet⟩ *sich, etw. zu jmdm., etw. hinwenden:* sich seinem Nachbarn, Nebenmann z.; die Blicke aller wandten sich ihm zu; das Gesicht der Sonne z.; jmdm. den Kopf, den Rücken z.; er stand im Zimmer, das Gesicht der Tür zugewandt. **2.** ⟨wandte/wendete zu, hat zugewandt/zugewendet⟩ *seine, jmds. Aufmerksamkeit o. ä. auf etw. richten; sich mit jmdm., etw. befassen, beschäftigen:* sich dem Studium, einer Angelegenheit, einem Problem, einem andern Thema, wieder seiner Beschäftigung z.; jmdm., einer Sache sein Interesse, seine Aufmerksamkeit z.; jmdm. seine Liebe, Fürsorge, Verachtung z.; diesen Zustand, in dem ich mich nur als Kind zuwandte (Bachmann, Erzählungen 112); soll er sich dem Radikalen z.? *(sich ihnen anschließen?);* Ü das Glück wandte sich ihr zu; das Interesse, Gespräch hatte sich inzwischen anderen Dingen zugewendet; das Gott zugewandte Seele. **3.** ⟨wendete/(selten:) wandte zu, hat zugewendet/(selten:) zugewandt⟩ *jmdm., einer Institution etw. als Zuwendung zukommen lassen:* jmdm. Geld z.; Morton findet ... Gönner, die ihm große Summen zuwenden (Thorwald, Chirurgen 144); ⟨Abl.:⟩ **Zuwendung,** die; -, -en: **1.** *Geld, das man jmdm., einer Institution zukommen läßt, schenkt;* eine einmalige Z.; eine Z. in Höhe von ...; von jmdm. gelegentlich er erhalten; einem Jugendheim -en machen. **2.** ⟨o. Pl.⟩ *freundliche, liebevolle Aufmerksamkeit, Beachtung, den Kindern zuteil werden läßt:* Kinder brauchen sehr viel Z.; Heimkindern fehlt oft die menschliche Z., fehlt es oft an Z.

zuwenig (Indefinitpron.): *weniger als nötig, angemessen* (Ggs.: zuviel): er ißt z.; er hat noch z. Erfahrung; für dieses Projekt haben wir z. Leute; besser zuviel als z. ⟨subst.:⟩ **Zuwenig,** das; -s: ein Zuviel ist besser als ein Z.

zuwerfen ⟨st. V.; hat⟩: **1.** *etw. laut u. heftig schließen:* die Tür [hinter sich], den Kastendeckel z.; der Wagenschlag wurde von außen zugeworfen. **2.** *Erde o. ä. in eine Vertiefung werfen, bis sie ausgefüllt ist; zuschütten:* einen Graben, eine Grube z. **3.** *etw. zu jmdm. hinwerfen, damit er es auffängt:* jmdm. die Schlüssel, den Ball, eine Leine z.; Ü jmdm. einen Blick, ein Lächeln z.; er warf ihr eine Kußhand zu.

zuwider: I. ⟨Adv.⟩ **1.** *jmds. Wünschen entgegengesetzt, gerade nicht entsprechend u. seine Abneigung in starkem Maße hervorrufend:* seine Art, dieser Gedanke, dieses Essen war mir z.; Szenen waren ihm zutiefst z.; ⟨landsch. auch attr.:⟩ Ein -er Kerl (Feuchtwanger, Erfolg 14). **2.** *jmdm., einer Sache entgegengesetzt, nicht förderlich, günstig:* die Umstände waren seinen Plänen z.; das Schicksal war ihm, seinem Vorhaben dieses Mal z. **II.** Mit vorangestelltem Dativ) *(einer berechtigten Erwartung) entgegen:* dem Abkommen z., einem Verbot, allen Gepflogenheiten z. griff er doch ein.

zuwider-, Zuwider-: ~**handeln** ⟨sw. V.; hat⟩: *im Widerspruch zu etw. handeln; etw. verstoßen:* dem Gesetz, einer Anordnung, einem Verbot z.; ⟨subst. 1. Part.:⟩ ~**handelnde,** der u. die; -n, -n ⟨Dekl. ↑Abgeordnete⟩: Z. müssen mit Bestrafung rechnen, dazu: ~**handlung,** die: *gegen ein Verbot, eine Anordnung gerichtete Handlung:* für eine Z. wird mit Geldstrafe, Ordnungsstrafe belegt werden; ~**laufen** ⟨st. V.; ist⟩: *in einer zu etw. anderem konträren Richtung wirken; im Widerspruch zu etw. stehen:* ein solches Verhalten liefe seinen eigenen Interessen, seinem Lebensstil zuwider; das läuft den Gesetzen, Vorschriften zuwider.

zuwinken ⟨sw. V.; hat⟩: **a)** *in Richtung auf jmdn. winken, auf diese Weise zu grüßen:* jmdm. beim, zum Abschied z.; sie hatten sich [gegenseitig]/(geh.:) im Vorübergehen zugewinkt; **b)** *jmdm. gegenüber durch Winken ausdrük-*

benötigter Bestandteil: die -en [für den Kuchen] zusammenstellen, auswiegen, verrühren; Stoff und alle anderen -en für ein Kleid besorgen; Konfekt aus den besten -en (*Ingredienzien*); **b)** *etw.*, *was nachträglich dazugetan wird:* diese Stelle ist eine Z. des Übersetzers; bei dieser Dokumentation wurde jede schmückende Z. ausgespart; eine gotische Kirche mit barocken -en.

zuteil ⟨Adv.⟩ in der Verbindung **z. werden** (geh.; *gewährt, auferlegt werden;* [*vom Schicksal od. von einer höhergestellten Person*] *zugeteilt bekommen*): ihm wurde beste Behandlung, ein schweres Schicksal z.; sie haben ihren Kindern eine gute Erziehung z. werden lassen; dem Buch wurde wenig Aufmerksamkeit z.; **zuteilen** ⟨sw. V.; hat⟩: **a)** *(jmdm.) übertragen, zuweisen; (an jmdn.) vergeben:* jmdm. eine Aufgabe, Rolle z.; dann hat er mich einem Korporal zugeteilt (Hacks, Stücke 169); **b)** *als Anteil, Portion, Ration abgeben, austeilen; jmdm. den ihm zukommenden od. zugebilligten Teil geben:* den Kindern das Essen z.; den Parteien werden ihre Mandate nach der Zahl der Wähler zugeteilt; im Kriege wurden die Lebensmittel zugeteilt (*rationiert*); ⟨Abl.:⟩ **Zuteilung,** die; -, -en: **1.** *das Zuteilen.* **2.** *das Zugeteilte, zugeteilte Menge, Ration:* die -en wurden immer kleiner; ⟨Zus.:⟩ **zuteilungsreif** ⟨Adj.; o. Steig.; nicht adv.⟩ (Wirtsch.): *so weit angespart, daß es ausgezahlt werden kann:* ein -er Bausparvertrag.

zutiefst [ʦu'ti:fst] ⟨Adv.⟩ (emotional): *aufs tiefste, äußerst, sehr:* z. beleidigt, verärgert sein; etwas z. bedauern.

zutragen ⟨st. V.; hat⟩: **1.** *zu jmdm. hintragen:* jmdm. Steine, die Kohlen z.; das Tier trägt seinen Jungen Futter zu; der Wind trug uns den Duft der Linden zu; Ü jmdm. Nachrichten, Gerüchte z.; sie trägt ihm alles sofort zu (*erzählt ihm alles*), was sie erfährt. **2.** ⟨z. + sich⟩ (geh.) *in einer bestimmten Situation als etw. Bedeutsames, Rätselhaftes eintreten u. ablaufen; sich ereignen, begeben:* da trug sich etwas Seltsames zu; erzähle nur denn, wie es sich mit ihm zugetragen hat (Jahnn, Nacht 133); ⟨Abl. zu 1:⟩ **Zuträger,** der; -s, - (abwertend): *jmd., der anderen Leuten od. einem Auftraggeber heimlich Nachrichten zuträgt;* **Zuträgerei** [ʦu:trɛ:gə'raɪ], die; -, -en (abwertend): **a)** ⟨o. Pl.⟩ *das heimliche Zutragen (1);* **b)** *das Zugetragene, Klatsch:* er weigerte sich, solchen -en sein Ohr zu leihen; **zuträglich** ['ʦu:trɛ:klɪç] ⟨Adj.; nicht adv.⟩ [zu veraltet zutragen = nutzen od. veraltet Zutrag = Nutzen] in der Verbindung **jmdm., einer Sache z. sein** (*so beschaffen sein, daß man es gut verträgt; für jmdn., etw. nützlich, bekömmlich sein*): die kalte Luft ist ihm nicht z.; ⟨auch attr.:⟩ das der Natur -e Maß ist hier überschritten; ⟨Abl.:⟩ **Zuträglichkeit,** die; -.

zutrauen ⟨sw. V.; hat⟩: **a)** *der Meinung sein, glauben, daß der Betreffende die entsprechenden Fähigkeiten, Eigenschaften für etw. besitzt:* jmdm. Talent, Ausdauer z.; traust du dir diese Aufgabe zu?; ich habe mir, meiner Gesundheit zuviel zugetraut; **b)** *glauben, daß jemand etw. [Negatives] tun, zustande bringen konnte; etw. von jmdm. [nicht] erwarten:* jmdm. keine Lüge z.; ich hätte ihm niemals zugetraut, daß er das fertigbringt; **Zutrauen,** das; -s: *festes Überzeugung, daß jmd. od. etw. etwas Bestimmtes leisten kann; Vertrauen in jmds. Fähigkeiten u. Zuverlässigkeit:* festes Z. zu jmdm. haben; er gewann das Z. seiner Vorgesetzten; er hat das Z. zu sich selbst verloren; ⟨Abl.:⟩ **zutraulich** ⟨Adj.⟩: *Zutrauen habend, vertrauend ohne Scheu u. Ängstlichkeit:* ein -es Kind; jmdn. z. anblicken; das Tier kam z. heran; ⟨Abl.:⟩ **Zutraulichkeit,** die; -, -en: **1.** ⟨o. Pl.⟩ *zutrauliches Wesen.* **2.** *zutrauliche Äußerung, Handlungsweise.*

zutreffen ⟨st. V.; hat⟩ /vgl. zutreffend/: **a)** *stimmen, richtig sein, dem Sachverhalt entsprechen:* die Annahme, Behauptung, Feststellung, der Vorwurf trifft zu; es trifft nicht zu, daß es nicht auch anders gegangen wäre; **b)** *auf jmdn. anwendbar, für jmdn. od. etw. passend sein:* die Beschreibung trifft auf ihn, auf diesen Fall zu; **zutreffend** ⟨Adj.⟩: *in bezug auf eine Feststellung, Äußerung) richtig:* eine -e Bemerkung; die Diagnose erwies sich als z.; er hat z. geantwortet, ausgesagt; ⟨subst.:⟩ **Zutreffendes** (Amtsdt.): *die für diesen speziellen Fall in Frage kommende, richtige unter den vorgedruckten Antworten*) bitte ankreuzen!; **zutreffendenfalls** ⟨Adv.⟩ (Papierdt.): *falls es zutrifft.*

zutreiben ⟨st. V.⟩: **1.** *zu jmdm., etw. hintreiben, in Richtung auf jmdn., etw. treiben* ⟨hat⟩: sie haben das Wild auf die Jäger zugetrieben. **2.** *in Richtung auf jmdn., etw.* [*durch

eine Strömung*] *bewegt werden, treiben* ⟨ist⟩: das Boot treibt auf die Felsen zu; Ü wir treiben einer Katastrophe zu.

zutreten ⟨st. V.⟩: **1.** *in Richtung auf jmdn., etw. treten, einige Schritte machen* ⟨ist⟩: er erschrak, als plötzlich eine vermummte Gestalt auf ihn zutrat. **2.** *jmdm. einen Tritt versetzen, auf etw. treten* ⟨hat⟩: plötzlich trat er zu.

zutrinken ⟨st. V.; hat⟩: *jmdn. mit erhobenem Glas grüßen u. auf sein Wohl trinken:* den Freunden, einem Jubilar z.; sie hoben ihre Gläser und tranken einander zu.

Zutritt, der; -[e]s: **a)** *das Hineingehen, Eintreten, Betreten:* [Unbefugten ist der] Z. verboten!; Z. nur mit Sonderausweis; Z. [zu etw.] haben (*die Erlaubnis haben, etw. zu betreten*); jmdm. den Z. verwehren, verweigern; jederzeit Z. bei Hofe/in höchsten Gesellschaftskreisen haben; **b)** (*von Flüssigkeiten od. Gasen*) *das Eindringen, Hinzukommen:* Phosphor entzündet sich beim Z. von Luft.

Zutrunk, der; -[e]s (geh.): *das Zutrinken.*

zutscheln ['ʦutʃln] ⟨sw. V.; hat⟩ [lautm.] (landsch.): *hörbar saugend trinken; lutschen.*

zutulich usw.: ↑zutunlich usw.; **zutun** ⟨unr. V.; hat⟩ /vgl. ich muß noch etwas Wasser z. [mhd. ahd. zuotuon] (ugs.): **1.** sw. ↑dazutun: ich muß noch etwas Wasser z. **2. a)** [*ver*]*schließen:* du den Mund zu!; **b)** ⟨z. + sich⟩ svw. ↑zugehen (6): die Tür tat sich hinter ihm zu. **3.** ⟨z. + sich⟩ (südwestd.) *sich etw. zulegen, anschaffen:* sich sich einen Wohnwagen zugetan; ⟨subst.:⟩ **Zutun,** das; -s: *Hilfe, Unterstützung* fast nur in der Verbindung **ohne jmds. Z.** (*ohne jmds. Mitwirkung*): *es geschah ganz ohne mein Z.;* **zutunlich,** zutulich ['ʦu:tu:(n)lɪç] ⟨Adj.⟩ [zu veraltet sich jmdm. zutun = sich bei jmdm. beliebt machen] (veraltend): *zutraulich, anschmiegsam:* sie hat ein -es Wesen, ist sehr z.; z. kam die kleine Katze näher; ⟨Abl.:⟩ **Zutunlichkeit,** die; -: Ihre z. ist nicht geheuchelt (Joho, Peyrouton 69).

zutuscheln ⟨sw. V.; hat⟩ (ugs.): *tuschelnd mitteilen.*

zuungunsten [ʦuˈʔʊnɡʊnstn̩] ⟨Präp. mit Gen. od. von + Dativ, auch zunächst) nachgestellt mit Dativ⟩: *zu jmds. Nachteil, zum Schaden von jmdm., einer Sache:* ein Vertragsabschluß z. des Arbeitnehmers; das Kräfteverhältnis hat sich z. des Westens verschoben.

zuunterst ⟨Adv.⟩: *ganz unten (auf einem Stapel, in einem Fach o. ä.)* (Ggs.: zuoberst): was ich suchte, lag natürlich z. (im Koffer).

zuverdienen ⟨sw. V.; hat⟩ (ugs.): *dazu-, hinzuverdienen:* wieviel darf ein Frührentner z.?; seine Frau muß noch z.; **Zuverdienst,** der; -[e]s, -e: *zusätzlich verdientes Geld.*

zuverlässig ⟨Adj.⟩: **a)** *so, daß man sich auf ihn, darauf verlassen kann:* ein -er Arbeiter, Freund, Verbündeter; diese Maschine ist nicht z. genug; er arbeitet sehr z.; **b)** *glaubwürdig* [*gesichert*]: ein -er Zeuge; aus -er Quelle verlautet; das kann ich z. bestätigen; ⟨Abl.:⟩ **Zuverlässigkeit,** die; -: *das Zuverlässigsein, zuverlässige Beschaffenheit.* **Zuverlässigkeits-:** ~**fahrt,** die (Motorsport): *Wettbewerb, bei dem die technische Leistungsfähigkeit der Fahrzeuge u. die Qualität des Materials unter schwierigen Bedingungen getestet werden;* ~**prüfung,** die; ~**test,** der.

Zuversicht ['ʦu:fɛɐ̯zɪçt], die; - [mhd. zuoversiht, ahd. zuofirsiht = das Vorausschauen]: *festes Vertrauen auf eine positive Entwicklung in der Zukunft, auf die Erfüllung bestimmter Wünsche u. Hoffnungen:* große Z. erfüllte ihn; voll/voller Z. sein; seine ruhige Haltung verbreitete Z.; Z. ausstrahlen; ⟨Abl.:⟩ **zuversichtlich** ⟨Adj.⟩: *voller Zuversicht, hoffnungsvoll, optimistisch:* eine -e Stimmung; mit -er Miene; das bin ich ganz z.; der Arzt gab sich z.; ⟨Abl.:⟩ **Zuversichtlichkeit,** die; -: *zuversichtliche Haltung, Zuversicht.*

zuviel ⟨Indefinitpron.⟩: *mehr als nötig, angemessen, mehr als gewünscht* (Ggs.: zuwenig): z. Arbeit; in der Suppe ist z. Salz; hier hat sich z. zugemutet; die Arbeit wurde ihr z.; Wohnung war z. gesagt – es war nur ein einziges Zimmer (Leonhard, Revolution 11); (iron.:) das ist z. des Guten...; einen/ein Glas z. getrunken haben (ugs.; *betrunken sein*); R ich krieg' z.! (salopp; *das ist schlimm, regt mich sehr auf*); es ist z.! (*meine Geduld ist am Ende*); lieber/besser z. als zuwenig; ⟨subst.:⟩ **Zuviel,** das; -s: *ein Z. an Liebe kann dem Kind auch schaden.*

zuvor ⟨Adv.⟩: *zeitlich vorhergehend, davor, erst einmal* z. komme, muß ich z. noch etwas erledigen; tags z. hatte es geregnet; sie müssen sich aber als je z.; diesen Namen hatte er nie z. gehört.

zuvor-: ~**kommen** ⟨st. V.; ist⟩ /vgl. zuvorkommend/: **a)** *etw.*, *was ein anderer auch tun wollte, vor diesem tun u. ihn*

Gemeinden sind geregelt (Fraenkel, Staat 161); **b)** svw. ↑Zuständigkeitsbereich: das fällt nicht in unsere Z.; ⟨Zus.:⟩ **Zuständigkeitsbereich,** der: *Bereich, für den jmd., eine Behörde o. ä. zuständig ist:* der Z. eines Parlamentes; **zuständigkeitshalber** ⟨Adv.⟩ (Papierdt.): *aus Gründen der Zuständigkeit, der Zuständigkeit wegen:* er ... reichte den Brief z. an den Ortskommandanten weiter (Kuby, Sieg 166); **zuständlich** ⟨Adj.; o. Steig.; nicht adv.⟩ (selten): *den herrschenden Zustand betreffend, darin beharrend.*

Zustands-: ~**änderung,** die (Physik): *Änderung eines thermodynamischen Zustands;* ~**diagramm,** das (Physik): *graphische Darstellung, die den Zusammenhang zwischen den Zustandsgrößen eines thermodynamischen Systemes bzw. das Verhalten eines Stoffes bei Änderung einer od. mehrerer Zustandsgrößen wiedergibt;* ~**gleichung,** die (Physik): *Gleichung, die den Zusammenhang zwischen den Zustandsgrößen angibt;* ~**größe,** die (Physik): *Größe, die den Zustand eines thermodynamischen Systems charakterisiert* (z. B. Druck, Temperatur, Volumen); ~**passiv,** das (Sprachw.): *Form, die angibt, in welchen Zustand das Subjekt geraten ist, das vorher Objekt einer Handlung war* (z. B. das Fenster ist geöffnet); ~**verb,** das (Sprachw.): *Verb, das einen Zustand, ein Bestehen, Beharren bezeichnet* (z. B. liegen, wohnen); vgl. Handlungsverb, Vorgangsverb.

zustatten [tsu'ʃtatn̩; vgl. vonstatten] in der Verbindung **jmdm., einer Sache z. kommen** *(für jmdn., etw. nützlich, hilfreich, von Vorteil sein):* für diesen Sport kommt ihm seine Größe sehr z.

zustechen ⟨st. V.; hat⟩: *mit einem spitzen Gegenstand, einer Stichwaffe zustoßen:* er nahm das Messer und stach zu.

zustecken ⟨sw. V.; hat⟩: **1.** *durch Stecken, Heften mit Nadeln o. ä. [notdürftig] schließen, zusammenfügen:* den Riß in der Gardine z. **2.** *heimlich, von andern unbemerkt geben, schenken, unauffällig zukommen lassen:* die Großmutter steckte ihm immer noch etwas Geld zu; er hat dem Wärter einen Kassiber zugesteckt.

zustehen ⟨unr. V.; hat⟩: **1.** *etw. sein, worauf jmd. einen [rechtmäßigen] Anspruch hat, was jmd. zu bekommen hat; jmdm. gebühren:* dieses Geld, der größere Anteil steht ihm zu; dieses Recht steht jedem zu; mehr Mandate stehen der Partei nicht zu. **2.** *zukommen (3):* ein Urteil über ihn steht mir nicht zu; es steht dir nicht zu *(du hast nicht das Recht)*, ihn zu verdammen.

zusteigen ⟨st. V.; ist⟩: *an einer vereinbarten Stelle als Mitfahrer in ein Fahrzeug steigen, bes. in einer Haltestelle als Fahrgast in ein öffentliches Verkehrsmittel einsteigen:* wir kommen zur Brücke, dort könnt ihr z.; ich bin bei der letzten Station zugestiegen; ist noch jemand zugestiegen? (Frage des Fahrkartenkontrolleurs).

Zustell- (Postw.): ~**bezirk,** der: *verwaltungstechnischer Bezirk der Post für die Postzustellung; Postbezirk;* ~**gebühr,** die: *an die Post zu entrichtende Gebühr für die Zustellung einer Sendung;* ~**vermerk,** der: *Vermerk des Zustellers auf einer Postsendung (bei dem vergeblichen Versuch einer Zustellung o. ä.).*

zustellen ⟨sw. V.; hat⟩: **1.** *durch Hinstellen, Aufstellen von etw. versperren:* ihr habt den Eingang mit euren Kisten zugestellt. **2.** (Amtsspr.) *meist durch die Post zuschicken, überbringen; durch eine Amtsperson förmlich übergeben:* ein Paket durch einen Boten, per Post z.; die Post wird hier täglich zweimal zugestellt; der Gerichtsvollzieher hat ihm das Schriftstück, die Klage zugestellt; ⟨Abl. zu 2:⟩ **Zusteller,** der; -s, - (Amtsspr.): *jmd., den die als Angestellter der Post) etw. zustellt;* **Zustellung,** die; -, -en (Amtsspr.): *das (im Falle einer amtlichen Übergabe zu beurkundende) Zustellen (2) von etw.:* die tägliche Z. der Post; die Z. der Klage, des Urteils erfolgt durch die Behörde; ⟨Zus.:⟩ **Zustellungsurkunde,** die (Amtsspr.): *schriftliche Beurkundung der amtlichen Zustellung eines Schriftstücks.*

zusteuern ⟨sw. V.⟩: **1.** ⟨ist⟩ **a)** *in Richtung auf jmdn., etw. zufahren:* das Schiff steuert auf den Hafen zu; Ü das Regime steuert dem Abgrund zu; alles steuert auf eine Katastrophe zu *(treibt ihr zu);* **b)** (ugs.) *zielstrebig in Richtung auf jmdn., etw. zugehen:* er steuerte gleich auf die nächste Kneipe zu. **2.** ⟨hat⟩ *in Richtung auf jmd., zu einem Ziel hin lenken:* er steuerte den Wagen nach Wald, auf den Wald, direkt auf uns zu. **3.** (ugs.) svw. ↑beisteuern: er hat nicht einen Pfennig zugesteuert.

zustimmen ⟨sw. V.; hat⟩: **a)** *seine Übereinstimmung mit der Meinung eines andern dartun; äußern, mit jmdm. der gleichen*

Meinung zu sein: in diesem Punkt stimme ich Ihnen völlig zu, kann ich Ihnen nicht z.; „Ja!" stimmte der Freund begeistert zu (Thieß, Legende 24); er nickte zustimmend; **b)** *mit etw. einverstanden sein; etw. billigen, gutheißen, akzeptieren:* einem Vorschlag, Plan, Programm z.; das Parlament hat dem Gesetzentwurf mit großer Mehrheit zugestimmt; ⟨Abl.:⟩ **Zustimmung,** die; -, -en ⟨Pl. selten⟩: *das Zustimmen, Bejahung, Billigung, Einverständnis; Plazet:* jmdm. seine Z. [zu etw.] geben, verweigern, versagen; das findet nicht meine Z.; dafür brauchen wir die Z. der Eltern; sie holte seine Z. ein; sein Vorschlag fand lebhafte, allgemeine, einhellige, uneingeschränkte Z. *(fand Beifall, wurde begrüßt);* Er nahm Sophies Schweigen für Z. (Bieler, Mädchenkrieg 263); er erklärte dies unter allgemeiner Z. der Anwesenden.

zustopfen ⟨sw. V.; hat⟩: **1.** *durch Hineinstopfen von etw. schließen, dicht, undurchlässig machen:* ein Loch, eine Ritze in der Wand mit Papier, Lumpen z.; ich habe mir die Ohren mit Watte zugestopft. **2.** (selten) *durch Stopfen (1) beseitigen:* kannst du mir das Loch in meiner Hose schnell z.?

zustöpseln ⟨sw. V.; hat⟩: *mit einem Stöpsel, Korken o. ä. verschließen* (Ggs.: aufstöpseln): eine Flasche z.

zustoßen ⟨st. V.⟩: **1.** *durch einen Stoß schließen* ⟨hat⟩: die Tür mit dem Fuß, dem Knie, dem Ellenbogen z. **2.** *in Richtung auf jmdn., etw. einen raschen, heftigen Stoß ausführen* ⟨hat⟩: er nahm das Messer, einen Stock und stieß mehrmals heftig zu; Kobras stoßen ... bis Nacht meist mit geschlossenem Maul zu (Grzimek, Serengeti 186). **3.** *unerwartet eintreten, sich plötzlich ereignen u. dabei jmdn. speziell, in oft unangenehmer Weise betreffen; jmdm. geschehen, widerfahren* ⟨ist⟩: sie hat immer Angst, es könnte den Kindern etwas zustoßen z.; hoffentlich ist bei beiden nichts, nichts Schlimmes, kein Unglück zugestoßen; du weißt, wenn mir etwas zustößt (verhüll.; *wenn ich sterben sollte),* mach doch bitte nicht so; dem beiden stieß ein Abenteuer zu (geh., veraltet; *sie hatten ein Abenteuer).*

zustreben ⟨sw. V.; ist⟩: *sich eilig, zielstrebig in Richtung auf jmdn., etw. zubewegen* (b): die Menge strebte dem Ausgang, auf den Ausgang zu; Ü das Niveau, dem der Verlag zustrebte (Niekisch, Leben 141).

Zustrom, der; -[e]s: **1.** *das Strömen von einer Stelle, einem Ort hin:* der Z. warmer Meeresluft nach Europa hält an; Ü Als die französische Staatskunst den Z. des englischen Geldes spürte ... (Jacob, Kaffee 173). **2.** *das Herbeiströmen, Kommen an einen Ort:* seit dem frühen Morgen hält der Z. der Menschenmenge an, ist der Z. der Menschenmenge nicht abgerissen; **zuströmen** ⟨sw. V.; ist⟩: **1.** *zu einer vorhandenen Masse strömen:* die Abwässer strömen ungehindert dem Meer zu; warme Luftmassen strömen auf das Festland zu; Ü so strömte es, denn es strömte mir zu (Th. Mann, Krull 412). **2.** *sich in großen Mengen, Scharen in Richtung auf jmdn., etw. zubewegen* (b); herbeiströmen, kommen: die Menschen strömten den Ausgängen, auf die Ausgänge zu; die ... halbverhungerten Kolonnen strömten ihm in Massen zu (kamen in Massen zu ihm; Thieß, Reich 612).

zustürmen ⟨sw. V.; ist⟩: *sich schnell, oft wilder Bewegung in Richtung auf jmdn., etw. zubewegen* (b): als sie ihn erblickten, stürmten alle auf ihn zu.

zustürzen ⟨sw. V.; ist⟩: *sich ungestüm, oft unvermittelt in Richtung auf jmdn., etw. zubewegen* (b): er kam atemlos auf mich zugestürzt.

zustutzen ⟨sw. V.; hat⟩: ²stutzend (a) *in eine bestimmte Form bringen:* die Hecken z.; die ... kugelig zugestutzten nackten Akazien (Rinser, Mitte 53).

zutage [tsu'ta:gə] ⟨Adv.⟩ in der Verbindung **z. treten/kommen** (1. *an der [Erd]oberfläche sichtbar werden:* unter dem Eis tritt der nackte Fels z. **2.** *deutlich, offenkundig werden:* Der Hang zur Einsamkeit tritt bei dem Kind zunächst in dem Wunsch z., still und abgeschlossen zu spielen [Jens, Mann 39]); **etw. z. bringen/fördern** *(etw. zum Vorschein bringen, ans Licht befördern, aufzeigen;* urspr. wohl in der Bergmannsspr. von den nach oben beförderten Erzen): er förderte aus seiner Hosentasche Kaugummi, Bindfaden und Papierschnitzel z.; die Untersuchung brachte viel Belastendes z.; **offen/klar** o. ä. **z. liegen** *(deutlich erkennbar, offenkundig sein):* der Fehler liegt klar z.

zutanken ⟨sw. V.; hat⟩: *in den noch nicht leeren Tank tanken:* Super z.

Zutat, die; -, -en: **a)** ⟨meist Pl.⟩ *zur Herstellung von etw.*

(was nicht so ist, wie es eigentlich sein sollte) geschehen lassen, ohne etw. dagegen zu unternehmen: einem Unrecht ruhig z.; Tatenlos muß sie z. *(mit ansehen)*, wie es ihre Schwiegertochter im Haus ... treibt (Grass, Hundejahre 22). **3.** *tun, was erforderlich ist, um etw.* Bestimmtes sicherzustellen; für etw. Bestimmtes Sorge tragen: sieh zu, daß nichts passiert!; sieh zu, wo du bleibst!; ⟨Abl.:⟩ **zusehends** [ˈt͜suːzeːənt͜s] ⟨Adv.⟩: *in so kurzer Zeit, daß man die sich vollziehende Veränderung [fast] mit den Augen verfolgen, wahrnehmen kann:* sich z. erholen; seine Stimmung hob sich z.; Sobald die Regen fallen, werden die Steppen fast z. grün (Grzimek, Serengeti 308); **Zuseher,** der; -s, - (bes. österr.): *jmd., der bei etw. zusieht;* Zuschauer; **Zuseherin,** die; -, -nen: w. Form zu ↑Zuseher.

zusein ⟨unr. V.; ist; nur im Inf. u. Part. zusammengeschrieben⟩: **1.** (ugs.; Ggs.: aufsein 1) a) *geschlossen, nicht geöffnet, offen* (1 a) *sein:* Und warum hat das Verdeck vom Auto z. müssen? (Fallada, Mann 36); b) *ab-, zugeschlossen, verschlossen sein:* das Schloß ist aufgebrochen, also muß der Aktenschrank zugewesen sein; c) *geschlossen haben:* ich wollte dir Blumen mitbringen, aber der Laden ist leider schon zugewesen. **2.** (salopp) *betrunken sein:* na, der war mal wieder ganz schön zu.

zusenden ⟨unr. V.; sandte/(seltener:) sendete zu, hat zugesandt/(seltener:) zugesendet⟩: svw. ↑zuschicken; ⟨Abl.:⟩ **Zusender,** der; -s, -: *jmd., der jmdm. etw. zusendet;* **Zusenderin,** die; -, -nen: w. Form zu ↑Zusender; **Zusendung,** die; -, -en: a) *das Zusenden;* b) *etw. Zugesandtes.*

zusetzen ⟨sw. V.; hat⟩: **1.** *zu einem Stoff hinzufügen u. damit vermischen, verschmelzen o. ä.:* [zu] dem Wein Wasser, Zukker z.; dem Silber Kupfer z. **2.** *(Geld) für etw. aufwenden u. vom eigenen Kapital verlieren; bei etw., mit jmdm. mit Verlust arbeiten:* viel Geld, einen Teil seines Vermögens z.; ⟨auch o. Akk.-Obj.:⟩ wahrscheinlich blickten sie (= die Verleger) so traurig, weil sie ihren Autoren zusetzten (Koeppen, Rußland 202); Ü du hast nicht mehr viel/nichts zuzusetzen (ugs.; *hast kaum noch, keine Kraftreserven*); ⟨subst.:⟩ er hat nicht viel zum Zusetzen. **3.** (ugs.) a) *jmdn. hartnäckig zu etw. überreden suchen; jmdn. in lästiger Weise bedrängen:* jmdm. mit Bitten, einem Anliegen z.; sie setzte ihren Eltern hart zu, sie sollten ihre Einwilligung geben; b) *auf jmdn. mit Heftigkeit eindringen [u. ihn dabei verletzen]:* während der Großmutter ... Lorchen mit dem Kochlöffel zusetzte (Grass, Hundejahre 29); c) *sich auf jmds. physischen od. psychischen Zustand in unangenehmer, negativer Weise auswirken; jmdn. mitnehmen* (2): die Krankheit, die Hitze hat ihm [sehr/ziemlich] zugesetzt; der Tod seiner Frau setzte ihm mehr zu, als man glaubte.

zusichern ⟨sw. V.; hat⟩: *[offiziell] etw. Gewünschtes od. Gefordertes als sicher zusagen; garantieren* (a): jmdm. etw. feierlich, vertraglich z.; jmdm. eine Unterstützung, seine Hilfe, freies Geleit z.; ⟨Abl.:⟩ **Zusicherung,** die; -, -en: a) *das Zusichern;* b) *etw. Zugesichertes.*

Zuspätkommende, der u. die; -, -n ⟨Dekl. ↑Abgeordnete⟩: *jmd., der zu spät kommt.*

Zuspeise, die; -, -n (seltener): *Beilage; Beikost:* Reis ist eine sehr dankbare Z. (Horn, Gäste 210).

Zuspiel, das; -[e]s (Ballspiele): *das Zuspielen:* schnelles, genaues, geschicktes Z.; sein Z. ging daneben; **zuspielen** ⟨sw. V.; hat⟩: **1.** (Ballspiele) *(vom Ball, Puck) an einen Spieler der eigenen Mannschaft weiterleiten, abgeben* (4): er spielte ihm den Ball zu steil zu; du mußt schneller, genauer z. **2.** *wie zufällig zukommen lassen:* wer konnte daran gelegen sein ..., die Informationen der bürgerlichen Presse zuzuspielen? (v. d. Grün, Glatteis 152).

zuspitzen ⟨sw. V.; hat⟩: **1.** (seltener) a) svw. ↑spitzen (1): einen Pfahl z.; Ü man müsse doch jede Frage z. *(scharf fassen, genau formulieren)*, um an den Kern der Widersprüche zu kommen (Chr. Wolf, Himmel 205); b) ⟨z. + sich⟩ *sich zu einer Spitze verjüngen, spitz zulaufen, spitz werden:* der Obelisk spitzt sich [nach oben] zu. **2.** a) *ernster, schlimmer, schwieriger werden lassen:* diese Kriegsdrohung hat die Lage aufs neue zugespitzt; b) ⟨z. + sich⟩ *ernster, schlimmer, schwieriger werden, sich verschärfen:* die politische Lage, der Konflikt, die Krise spitzt sich gefährlich zu; die Auseinandersetzungen, Widersprüche, Probleme spitzten sich immer mehr zu; der Fall, der sich zur privaten Tragödie zuspitzte *(dazu wurde:* Kant,

Impressum 187); ⟨Abl. zu 2:⟩ **Zuspitzung,** die; -, -en ⟨Pl. selten⟩: *das Zuspitzen, Zugespitztwerden.*

zusprechen ⟨st. V.; hat⟩: **1. a)** *mit Worten zuteil werden lassen, geben:* jmdm. Trost, Hoffnung z.; er sprach ihr, sich selbst Mut zu; **b)** *in bestimmter, auf eine positive Wirkung bedachter Weise zu jmdm. sprechen, mit Worten auf jmdn. einzuwirken suchen:* jmdm. tröstend, freundlich, gut, beruhigend, besänftigend, ermutigend z. **2. a)** *offiziell als jmdm. gehörend anerkennen; zuerkennen* (1) (Ggs.: absprechen 1 a): das Gericht sprach die Kinder der Mutter zu; das Erbe wurde ihm zugesprochen; **b)** *zuerkennen* (2), *zuschreiben* (1 b): einer Pflanze Heilkräfte z.; das sind Verdienste, die man ihm z. muß. **3.** (geh.) *etw. zu sich nehmen, von etw. genießen:* dem Essen reichlich, kräftig, tüchtig, eifrig, fleißig, nur mäßig z.; Nach Tische ..., als man ... den Kaffee einnahm und den Likören zusprach (Th. Mann, Krull 375); ⟨Abl. zu 2:⟩ **Zusprechung,** die; -, -en ⟨Pl. selten⟩: *das Zusprechen.*

zuspringen ⟨st. V.; ist⟩: **a)** *sich springend, schnell laufend, in großen Sprüngen, Sätzen auf jmdn., etw. zubewegen:* die Kinder sprangen dem Haus, auf das Haus zu; der Hund kam auf mich zugesprungen; **b)** (landsch.) *meist helfend irgendwo rasch hinzueilen, hineilen* (1): ehe sie noch z. konnte, war das Baby vom Tisch gefallen.

Zuspruch, der; -[e]s (geh.): **1.** *tröstendes, aufmunterndes o. ä. Zureden:* geistlicher, freundlicher, ermutigender Z.; aller Z. war vergebens; gütige, liebevolle Worte des -s. **2.** *Besuch* (1 d), *Teilnahme; Zulauf* (1): bei diesen Konzerten ist der Z. immer recht groß, nur mäßig gewesen; das neue Lokal hat, findet [großen, zahlreichen, viel] Z., erfreut sich großen -s; *Z. finden (↑Anklang 2).

Zustand, der; -[e]s, Zustände [zu veraltet zustehen = dabeistehen; sich ereignen): **a)** ⟨Pl. selten⟩ *augenblickliches Beschaffen-, Geartetsein; Art u. Weise des Vorhandenseins von jmdm., einer Sache in einem bestimmten Augenblick; Verfassung, Beschaffenheit:* ihr körperlicher, seelischer, geistiger Z. ist bedenklich; der nervöse, krankhafte Z. eines Menschen; der bauliche Z. des Hauses war einwandfrei; der Z. *(Gesundheitszustand)* des Patienten hat sich gebessert, ist schlimmer geworden; der feste, flüssige, gasförmige Z. *(Aggregatzustand)* eines Stoffes; den Z. des Wagens, einer Maschine überprüfen; jmdn. in schlechtem, desolatem, üblem, trostlosem Z. antreffen; in sich im betrunkenen Z. allerlei angestellt; sie befand sich in einem Z. der Niedergeschlagenheit, Verzweiflung, im Z. geistiger Verwirrung; er wurde in äußerst kritischem Z. *(Gesundheitszustand)* operiert; die Gebäude sind alle in einem ordentlichen, verwahrlosten, jämmerlichen Z.; *Zustände bekommen/kriegen* (ugs.; *wütend, ärgerlich, rasend werden; sich sehr aufregen, ärgern*): wenn man so etwas sieht, könnte man Zustände bekommen; b ⟨meist Pl.⟩ *irgendwo augenblicklich bestehende Verhältnisse; Lage, Situation:* die wirtschaftlichen, sozialen, politischen, gesellschaftlichen Zustände eines Landes; hier herrschen unerträgliche, unmögliche, unglaubliche Z.; hier ist ein unhaltbarer Z.!; die derzeitigen Zustände in den Krankenhäusern müssen geändert, verbessert werden; R das ist doch kein Z.! (ugs.; *so kann es nicht bleiben, das muß geändert werden*); Zustände wie im alten Rom! (ugs.; *das sind ja üble, schlimme, unmögliche Verhältnisse!*); zustande [t͜suˈʃtandə] in den Wendungen **etw. z. bringen** *(etw. trotz Schwierigkeiten, Hindernissen bewirken, bewerkstelligen, herstellen können):* eine Einigung, eine Koalition z. bringen; **z. kommen** *(trotz gewisser Schwierigkeiten bewirkt, bewerkstelligt, hergestellt werden, entstehen, gelingen):* das Geschäft, die Ehe kam doch noch z.; es wollte kein Gespräch z. kommen; **Zustandebringen,** das; -s; **Zustandekommen,** das; -s; **zuständig** ⟨Adj.; o. Steig.; nicht adv.⟩: **1.** *zur Bearbeitung, Behandlung, Abwicklung von etw. berufen, verpflichtet, dafür verantwortlich; die Kompetenz* (1 b) *für etw. besitzend; kompetent* (1 b): die -e Behörde, Stelle; das -e Amt, Gericht; der für diese Fragen -e Minister; die Genehmigung wurde von der zuständigen Seite gegeben; dafür sind wir nicht z.; die Stadtverwaltung fühlte sich für diesen Fall nicht z. **2.** (österr. Amtsspr.) *an einem bestimmten Ort) heimat-, wohnberechtigt [u. den Behörden unterstehend]:* ich bin nach Wien z.; ⟨Zus.:⟩ **zuständigenorts** [ˈt͜suːʃtɛndɪçˌʔɔrt͜s] ⟨Adv.⟩ (Papierdt.): *von zuständiger Seite; von einer zuständigen Behörde:* es wurde z. genehmigt; ⟨Abl.:⟩ **Zuständigkeit,** die; -, -en: a) *das Zuständigsein;* Befugnis, Kompetenz (1 b): -en, Rechte und Pflichten der

tig ⟨Adj.; o. Steig.; nicht adv.⟩ (bes. Eisenb.): *[für den Benutzer] mit der Pflicht zur Zahlung eines Zuschlags* (1 b) *verbunden;* ∼**stoff,** der (Bautechnik, Hüttenw.): svw. ↑Zuschlag (4).

zuschlagen ⟨st. V.⟩: **1. a)** *mit Schwung, Heftigkeit geräuschvoll schließen* ⟨hat⟩: die [Wagen]tür, das Fenster z.; er schlug wütend das Buch zu; **b)** *mit einem Schlag* (1 c) *zufallen* ⟨ist⟩: die Tür schlug [mit einem Knall] zu. **2.** *durch [Hammer]schläge [mit Nägeln o. ä.] fest zumachen, verschließen* ⟨hat⟩: eine Kiste z. **3.** *durch Schlagen, Hämmern in eine bestimmte* Form *bringen* ⟨hat⟩: Steine für eine Mauer [passend] z. **4.** *mit einem Schläger in Richtung auf jmdn. schlagen; mit einem Schläger zuspielen* ⟨hat⟩: dem Partner den Ball z. **5.** ⟨hat⟩ **a)** *einen Schlag, mehrere Schläge gegen jmdn. führen:* hart, rücksichtslos z.; er holte aus und schlug z.; Ü die Armee schlug zu; das Schicksal, der Tod schlug zu; **b)** (salopp) *etw. tun, was dem Sprecher/ Schreiber als besondere Tat od. imponierende Leistung erscheint:* als ich diesen Mantel gesehen habe, habe ich gleich zugeschlagen *(ihn mir gleich gekauft).* **6.** ⟨hat⟩ **a)** *jmdm. etw. durch Beschluß als Eigentum, als ihm zugehörend zusprechen; bei einer Versteigerung jmdm. durch Hammerschlag als Eigentum zuerkennen:* das Haus wurde dem Erbe des Sohnes zugeschlagen; das Gemälde wurde [einem Schweizer Bieter] mit fünfzehntausend Mark zugeschlagen; **b)** *im Rahmen einer Ausschreibung (als Auftrag) erteilen:* der Auftrag wurde der Baufirma X zugeschlagen. **7.** *eine bestimmte Summe auf etw. aufschlagen* ⟨hat⟩: [zu] dem/auf den Preis werden noch 10% zugeschlagen. **8.** (Bautechnik, Hüttenw.) *einen bestimmten Stoff bei der Herstellung von Mörtel u. Beton od. bei der Verhüttung von Erzen zusetzen* ⟨hat⟩.

Zuschlagskalkulation, die; -, -en (Wirtsch.): *(bei der Abrechnung der Kosten für einzelne Stücke angewandtes) Verfahren, bei dem zu den unmittelbar erfaßten Kosten (z. B. Material, Lohn) die mittelbar erfaßten Gemeinkosten durch Zuschläge hinzugerechnet werden.*

zuschleifen ⟨st. V.; hat⟩: vgl. zufeilen: eine Klinge z.

zuschließen ⟨st. V.; hat⟩: *durch Herumdrehen des Schlüssels im Schloß fest zumachen; abschließen* (Ggs.: aufschließen 1): die Haustür, Wohnung, das Zimmer, den Koffer z.

zuschmeißen ⟨st. V.; hat⟩ (ugs.): *zuwerfen* (1): er schmiß die Tür [hinter sich] zu.

zuschmettern ⟨sw. V.; hat⟩ (ugs.): *mit Wucht zuwerfen* (1): die Tür z.

zuschmieren ⟨sw. V.; hat⟩: *schmierend* (2 c) *mit etw. ausfüllen, verschließen:* die Ritzen, Fugen, Löcher [mit Kitt, Lehm] z.; nur notdürftig zugeschmierte Risse.

zuschnallen ⟨sw. V.; hat⟩: *mit einer Schnalle, mit Schnallen zumachen* (Ggs.: aufschnallen): die Skistiefel z.

zuschnappen ⟨sw. V.; hat⟩: **1.** *schnappend* (3) *zufallen, sich schließen* ⟨ist⟩: die Tür, der Deckel, die Falle, das Taschenmesser schnappte zu. **2.** *plötzlich nach jmdm., etw. schnappen u. das, den Betreffenden zu fassen bekommen* ⟨hat⟩: plötzlich schnappte der Hund zu.

Zuschneide-: ∼**brett,** das: *(beim Sattler, Schuster o. ä.) Brett, auf dem etw. zugeschnitten wird;* ∼**kurs,** ∼**kursus,** der: *Kurs im Zuschneiden von Kleidungsstücken;* ∼**maschine,** die *(in der Konfektion) Maschine zum Zuschneiden.*

zuschneiden ⟨unr. V.; hat⟩ **a)** *so schneiden, daß das Betreffende die zweckbestimmte Form od. Länge, Breite erhält; für etw. passend schneiden:* Bretter für Kisten z.; Latten für einen Zaun z.; Stoff für ein/zu einem Kostüm z.; Ü die Sendung war ganz auf den Geschmack des breiten Publikums zugeschnitten; **b)** *(aus Stoff) nach bestimmten Maßen schneiden, so daß das Betreffende anschließend genäht werden kann:* ein Kleid, eine Jacke [nach einem Schnittmuster] z.; ⟨Abl.:⟩ **Zuschneider,** der; -s, -: *(im Bekleidungsgewerbe) jmd., der Schnitte herstellt u. Kleidungsstücke zuschneidet;* **Zuschneiderin,** die; -, -nen: w. Form zu ↑Zuschneider.

zuschneien ⟨sw. V.; ist⟩: *von Schnee ausgefüllt, verdeckt, versperrt werden:* der Eingang, Weg ist [völlig] zugeschneit.

Zuschnitt, der; -[e]s, -e: **1.** ⟨o. Pl.⟩ *das Zuschneiden:* eine Maschine für den Z. von Blechen. **2.** *Art u. Weise, wie etw. zugeschnitten ist:* der Z. des Anzuges ist ganz modern; Ü was rund um sie geschah, hatte ihren Z. *(Charakter)* einer ... Puppenkomödie (Rolf Schneider, November 186); ein Mann von diesem, seinem Z. *(Format)* wird es weit bringen.

zuschnüren ⟨sw. V.; hat⟩: *mit einer Schnur o. ä. [die herumgebunden wird] fest zumachen, verschließen* (Ggs.: aufschnüren 1 b): ein Paket, die Schuhe z.

zuschrauben ⟨sw. V.; hat⟩: *durch [Auf]schrauben [eines Schraubverschlusses auf etw.] zumachen, verschließen* (Ggs.: aufschrauben 1): das Marmeladenglas, die Thermosflasche z.

zuschreiben ⟨st. V.; hat⟩: **1. a)** *jmdn., etw. für den Urheber, die Ursache von etw. halten, erklären; etw. auf jmdn., etw. zurückführen:* dieses Bild [fälschlich] Botticelli zugeschrieben; jmdm. das Verdienst, die Schuld an etw. z.; daß es so weit gekommen ist, hast du dir selbst zuzuschreiben *(daran trägst du selbst die Schuld);* **b)** *glauben, der Meinung sein, daß einer Person, Sache etw. Bestimmtes zukommt, eigentümlich ist:* einer Quelle wunderkräftige Wirkung z.; jmdm. bestimmte Eigenschaften, Neigungen, Fähigkeiten z. **2.** *(auf jmds. Namen, Konto o. ä.) überschreiben:* jmdm. eine Summe, ein Grundstück z.; dieser Betrag wird dem Reservefonds zugeschrieben. **3.** (ugs.) *dazuschreiben:* willst du noch ein paar Worte, einen Gruß z.?

zuschreien ⟨st. V.; hat⟩: *schreiend zurufen:* jmdm. eine Warnung, Schimpfworte z.

zuschreiten ⟨st. V.; ist⟩ (geh.): **1.** *schreitend auf jmdn., etw. zugehen:* hoheitsvoll, langsam auf jmdn. z. **2.** svw. ↑ausschreiten (2).

Zuschrift, die; -, -en: *Schreiben, in dem man als Interessent, Leser, Hörer von etw. Bestimmtem zu der betreffenden Sache Stellung nimmt:* anonyme -en; sie erhielt viele -en auf ihre Annonce.

zuschulden ⟨Adv.⟩ nur in der Wendung **sich etw. z. kommen lassen** *(durch ein bestimmtes Tun o. ä. ein Unrecht begehen, eine Schuld auf sich laden;* eigtl. erstarrter Dativ Pl. von ↑Schuld): er hat sich nichts/nie etw. z. kommen lassen.

Zuschuß, der; Zuschusses, Zuschüsse: **1.** *Betrag, der jmdm. zur Verfügung gestellt wird, um ihm bei der Finanzierung einer Sache zu helfen; finanzielle Hilfe:* ein kleiner, hoher Z.; einen Z. beantragen, bewilligen, gewähren, erhalten; der Staat leistet, zahlt einen beträchtlichen Z. für den Bau, zu den Baukosten. **2.** (Druckw.) *(vom Drucker) über die errechnete Auflage hinaus vorbereitete Anzahl von Druckbogen zum Ausgleich von Fehldrucken.*

Zuschuß-: ∼**betrieb,** der: *Betrieb, der sich finanziell nicht selbst erhalten kann, auf Zuschüsse* (1) *angewiesen ist;* ∼**bogen,** der (Druckw.): svw. ↑Zuschuß (2); ∼**unternehmen,** das: vgl. ∼betrieb.

zuschustern ⟨sw. V.; hat⟩ (ugs.): **1.** *auf heimliche Art dafür sorgen, daß jmdm. etw. [für ihn Vorteilhaftes] zuteil wird, jmd. etw. [für ihn Vorteilhaftes] bekommt:* jmdm. einen guten Posten z.; er hat seinen Parteifreunden Vorteile zugeschustert. **2.** *(Geld) zuschießen* (3), *zusetzen:* Riesensummen z.; sein Vater hat zum Moped einiges z. müssen; ⟨auch o. Akk.-Obj.:⟩ bei diesem Geschäft hat er nur zugeschustert.

zuschütten ⟨sw. V.; hat⟩: **1.** *durch Hineinschütten von Erde, Sand o. ä. ausfüllen, zumachen:* eine Grube, einen Brunnen z. **2.** (ugs.) *schüttend zu etw. hinzufügen:* kannst du noch etwas kaltes Wasser z.?

zuschweißen ⟨sw. V.; hat⟩: *schweißend* (1), *durch Schweißen verschließen.*

zuschwellen ⟨st. V.; ist⟩: *durch eine Schwellung von etw. verschlossen od. verengt werden:* sein Hals schwoll zu; ihr Auge ist fast ganz zugeschwollen.

zuschwingen ⟨st. V.; ist⟩: *sich schwingend schließen* (Ggs.: aufschwingen 4): die Flügeltür schwang zu.

zuschwimmen ⟨sw. V.; ist⟩: *in Richtung auf jmdn., etw. schwimmen:* auf das andere Ufer z.

zuschwören ⟨st. V.; hat⟩ (geh.): **a)** *durch einen Schwur zusichern, fest versprechen; geloben:* Jetzt ... drückte er ihm inbrünstig an sich ... und schwor ihm zu, daß ... (Th. Mann, Joseph 647); einander, sich [gegenseitig] Treue z.; **b)** *sich durch einen Eid zu etw. verpflichten:* wie wir ... unsere Grundsätze, zusammenzustehen, erneuert haben, durchsetzen wollen (Bundestag 189, 1968, 10250).

zusehen ⟨st. V.; hat⟩: **1.** *auf etw., was vorgeht, was jmd. tut, betrachtend seinen Blick richten; einen Vorgang o. ä. mit den Augen verfolgen:* jmdm. bei einem Spiel, jmdm. beim Arbeiten interessiert, aufmerksam, gedankenvoll z.; ich könnte den Tanzenden stundenlang z.; ⟨subst.:⟩ bei näherem/genauerem Zusehen *(Hinsehen)* sieht man, erkennt man, stellt man fest, erweist sich, daß ... **2.** *etw.*

legschaft z.; ~**tun** ⟨unr. V.; hat⟩ (ugs.): **1. a)** *an eine gemeinsame Stelle bringen, legen:* Äpfel und Birnen in einer Kiste z.; **b)** svw. ↑~legen (3): alle Oberschulen wurden zusammengetan. **2.** ⟨z. + sich⟩ *sich zu einem bestimmten Zweck mit jmdm. verbinden; sich zusammenschließen:* sich in Geheimbünden z.; sie haben sich mit den Grünen zusammengetan; ~**wachsen** ⟨st. V.; ist⟩: **1.** *[wieder] in eins wachsen:* der Knochen will nicht z.; seine Augenbrauen waren fast zusammengewachsen; die siamesischen Zwillinge sind an den Hüften zusammengewachsen; Ü die beiden Städte wachsen langsam zusammen; zu einer Gemeinschaft z.; ~**wehen** ⟨sw. V.; hat⟩: *an eine Stelle, auf einen Haufen wehen* (Ggs.: auseinanderwehen): der Wind hat das Laub, den Schnee zusammengeweht; ~**werfen** ⟨st. V.; hat⟩: **1. a)** *an eine Stelle, auf einen Haufen werfen:* zusammengeworfenes Gerümpel. **2.** *wahllos in einen Zusammenhang bringen, vermengen:* hier werden gänzlich verschiedene Dinge, Begriffe zusammengeworfen. **3.** (ugs.) *zusammenlegen* (5): die gemeinsamen Ersparnisse z.; ~**wickeln** ⟨sw. V.; hat⟩: *in eins wickeln* (Ggs.: auseinanderwickeln): dann wickelte er alles zusammen [zu einem unordentlichen Bündel]; ~**wirken** ⟨sw. V.; hat⟩: **a)** (geh.) svw. ↑~arbeiten: bei dem Projekt haben zahlreiche Spezialisten zusammengewirkt; **b)** *[sich in einem bestimmten Zusammenhang ergänzend] vereint wirken:* mehrere Umstände, eine Menge von Faktoren wirkten hier glücklich zusammen; ⟨subst.:⟩ das Zusammenwirken der Natur erforschen; ~**würfeln** ⟨sw. V.; hat⟩: *ohne besondere Kriterien, wahllos, zufällig zusammenbringen, zusammensetzen:* sie trafen auf eine bunt zusammengewürfelte Gesellschaft; ~**zählen** ⟨sw. V.; hat⟩: *eines zum anderen zählen; addieren:* Wahlstimmen z.; schnell im Kopf alles z.; ~**ziehen** ⟨unr. V.⟩: **1.** ⟨hat⟩ **a)** *durch Ziehen bewirken, daß sich etw. aufeinander zubewegt, so daß es kleiner, enger wird, schrumpft, sich schließt:* eine Schlinge z.; ein Loch im Strumpf [mit einem Faden] z.; seine Brauen nachdenklich z.; die Säure zieht den Mund zusammen; **b)** ⟨z. + sich⟩ *kleiner, enger werden; schrumpfen:* die Haut zieht sich zusammen; bei Kälte ziehen sich die Körper zusammen. **2.** *an einem bestimmten Ort konzentrieren, sammeln* ⟨hat⟩: Truppen, Polizei z. **3.** *addieren* ⟨hat⟩: Zahlen, Summen z. **4.** ⟨z. + sich⟩ svw. ↑~ballen (b), ~brauen (2) ⟨hat⟩: ein Gewitter zieht sich zusammen; Ü ein Unheil zieht sich [über mir] zusammen. **5.** *gemeinsam eine Wohnung beziehen* ⟨ist⟩ (Ggs.: auseinanderziehen 4): sie ist mit ihrer Freundin zusammengezogen, dazu: ~**ziehung**, die: *das Zusammenziehen* (1); ~**zimmern** ⟨sw. V.; hat⟩ (ugs.): **a)** *dilettantisch, notdürftig aus einzelnen Teilen zimmern:* Stühle z.; primitiv zusammengezimmerte Hütten; Ü sich ein Weltbild z.; ~**zukken** ⟨sw. V.; ist⟩: *vor Schreck eine ruckartige Bewegung machen; zusammenfahren; zusammenschrecken:* der Knall ließ ihn z.; bei der Urteilsverkündung zuckte er unwillkürlich zusammen.

zusamt [ʦuˈzamt] ⟨Präp. mit Dativ⟩ [mhd. zesamt] (landsch., veraltend): *zusammen mit, mitsamt.*

Zusatz-: ~**abkommen**, das: *Abkommen, das ein bereits bestehendes Abkommen ergänzt, zusätzlich dazu abgeschlossen wird;* ~**antrag**, der: vgl. ~abkommen; ~**bad**, das: *warmes Heilbad [mit einem Zusatz* (z. B. Extrakten aus Heilkräutern); ~**bestimmung**, die: vgl. ~abkommen; ~**gerät**, das: *Gerät, das ein anderes ergänzt:* ein Z. zum Empfang von Bildschirmtext; ~**gerät.** Adapter; ~**stoff**, der: *Stoff (2 a), der Lebensmitteln bei ihrer Herstellung zugesetzt wird* (z. B. Farb-, Konservierungsstoff); ~**versicherung**, die: *zusätzliche Versicherung;* ~**zahl**, die: *zusätzliche Gewinnzahl beim Lotto, durch die bei fünf richtigen Gewinnzahlen der Gewinn erhöht u. die zweithöchste Gewinnklasse erreicht wird.*

zusätzlich [ˈʦuːzɛʦlɪç] ⟨Adj.; o. Steig.⟩: *zu etw. bereits*

Vorhandenem, Gegebenem ergänzend, erweiternd hinzukommend: -e Informationen, Kosten; ich möchte dich nicht noch z. belasten.

zuschanden [ʦuˈʃandn̩] ⟨Adv.⟩ [eigtl. erstarrter Dativ Pl. von ↑Schande]: *durch ein bestimmtes Tun od. Geschehen in einen Zustand bringend, versetzend, in dem das Betreffende so gut wie zerstört, nicht mehr zu gebrauchen ist:* jmds. Hoffnungen, Erwartungen z. machen; all seine Pläne wurden, gingen z.; er hat das Pferd z. geritten, seinen Wagen z. gefahren.

zuschanzen ⟨sw. V.; hat⟩ [zu frühnhd., mhd. schanzen = Glücksspiel treiben, zu ↑²Schanze] (ugs.): *jmdm. (seltener:) sich unterderhand etw. Vorteilhaftes verschaffen od. zukommen lassen:* jmdm. einen guten Posten z..

zuscharren ⟨sw. V.; hat⟩: *scharrend ausfüllen, bedecken* (Ggs.: aufscharren b): ein Loch z.

zuschauen ⟨sw. V.; hat⟩ (landsch., bes. südd., österr., schweiz.): svw. ↑zusehen; ⟨Abl.:⟩ **Zuschauer**, der; -s, -: *jmd., dem etwas Vorgang, bes. einer Aufführung, Vorführung o. ä., zusieht:* viele Z. waren von dem Stück, Fußballspiel, der Revue, Inszenierung enttäuscht; die Z. klatschten Beifall, rasten vor Begeisterung; er wurde unfreiwilliger Z. *(Augenzeuge)* des Vorfalls.

Zuschauer-: ~**kulisse**, die: *Kulisse von Zuschauern:* das Länderspiel fand vor einer imposanten Z. statt; ~**leuchte**, die (Fechten): *Lampe, die den Zuschauern den Stand des Gefechts anzeigt;* ~**raum**, der: **a)** *an einen Bühnen-, Orchesterraum o. ä. sich anschließender Raum mit Sitzreihen für die Zuschauer;* **b)** *Gesamtheit der Zuschauer in einem Zuschauerraum* (a): der [ganze] Z. klatschte Beifall; svw. ↑Tribüne (2); ~**tribüne**, die: svw. ↑Tribüne (2); ~**zahl**, die.

Zuschauerin, die; -, -nen: w. Form zu ↑Zuschauer.

zuschaufeln ⟨sw. V.; hat⟩: *mit Hilfe einer Schaufel ausfüllen, zuschütten* (1) (Ggs.: aufschaufeln b): eine Grube z.

zuschenken ⟨sw. V.; hat⟩ (ugs.): vgl. zugießen: darf ich dir noch etwas Tee z.?

zuschicken ⟨sw. V.; hat⟩: *zu jmdm., der das Betreffende angefordert o. ä. hat od. zur Kenntnis nehmen soll, schicken, zukommen lassen:* ich schicke Ihnen die Unterlagen [noch heute] zu; die bestellten Bücher wurden ihm per Nachnahme zugeschickt; ⟨Abl.:⟩ **Zuschickung**, die; -, -en.

zuschieben ⟨st. V.; hat⟩: **1.** *durch Schieben zumachen* (Ggs.: aufschieben): die Schublade, Abteiltür z. **2. a)** *jmdm. hinschieben:* er schob ihm ihr Glas, den Brotteller zu; **b)** *etw. Unangenehmes, Lästiges von sich abwenden u. einem anderen übertragen od. zur Last legen; auf jmd. anders schieben:* jmdm. die Schuld, Verantwortung z.

zuschießen ⟨st. V.⟩: **1.** *(den Ball) in Richtung auf jmdn., etw. schießen* (2) ⟨hat⟩: er schoß den Ball dem Linksaußen zu; Ü er schoß ihm einen wütenden Blick zu. **2.** *(gleichsam wie ein Pfeil) sich schnell u. geradewegs auf jmdn., etw. zubewegen* ⟨ist⟩: er schoß auf mich, auf den Ausgang zu; der Wagen schoß auf den Abgrund zu. **3.** (ugs.) *(Geld) zu dem Vorhandenen unterstützend hinzugeben, beisteuern* ⟨hat⟩: kannst du 50 Mark z.?; die Regierung lehnte ab, weitere Millionen zuzuschießen.

zuschippen ⟨sw. V.; hat⟩ (nordd., md.): svw. ↑zuschaufeln.

Zuschlag, der; -[e]s, Zuschläge: **1. a)** *bestimmter Betrag, um den ein Preis, Gehalt o. ä. erhöht wird:* die Ware wurde mit einem Z. von 10 Mark verkauft; **b)** *Entgelt, Gebühr, die unter bestimmten Bedingungen zusätzlich zu dem normalen Entgelt, der normalen Gebühr zu zahlen ist:* für Nacht-, Feiertagsarbeit wird ein Z. gezahlt; der Intercity-Zug kostet 2. **2.** (Eisenb.) *zusätzliche Fahrkarte für Benutzung von schnellfahrenden Zügen* (z. B. TEE-, Intercity-Züge), *die Zuschlag* (1 b) *kostet u. lösen... z. b) das Zuschlag* (6 a); *durch Hammerschlag gegebene Erklärung, daß das betreffende Angebot als Höchstgebot annimmt:* der Z. erfolgt an Herrn X, wurde Herrn X erteilt; bei der Auktion fand ein Gebot von 2500 Mark den Z.; **b)** *das Zuschlagen* (6 b); *Auftrag, der jmdm. im Rahmen einer Ausschreibung erteilt wird:* jmdm. den Z. für etw. geben, erteilen; Die Kraftwerk Union erhält den Z. zum Bau eines Schwerwasserreaktors (Spiegel 36, 1979, 57). **4.** (Bautechnik, Hüttenw.): *bestimmter Stoff, der einem anderen zugeschlagen* (8) *wird.*

zuschlag-, **Zuschlag**-: ~**frei** ⟨Adj.; o. Steig.⟩: *nicht adv.⟩* (bes. Eisenb.): *ohne Zuschlag* (1 b) *[benutzbar], nicht zuschlagpflichtig:* dieser Zug ist z.; ~**kalkulation**, die: ↑Zuschlagskalkulation (2); ~**karte**, die (Eisenb.): svw. ↑Zuschlag (2); ~**pflich-**

[an der Sonne] zusammengeschmolzen; Ü das Geld, der Vorrat ist bis auf einen kleinen Rest zusammengeschmolzen; ~**schneiden** ⟨unr. V.; hat⟩ (Film, Rundf., Ferns.): svw. ↑cutten: einen Film auf die Hälfte z.; ~**schnüren** ⟨sw. V.; hat⟩: **1. a)** svw. ↑schnüren (1 b); **b)** svw. ↑schnüren (1 c). **2.** *so einengen, zusammendrücken, daß es schneidet:* mit dem Korsett die Taille z.; Ü die Angst, der Anblick schnürte mir das Herz, die Kehle zusammen; ~**schrauben** ⟨sw. V.; hat⟩: *durch Schrauben miteinander verbinden:* die beiden Platten z.; ~**schrecken** ⟨schreckt/(veraltend:) schrickt zusammen, schreckte/schrak zusammen, ist zusammengeschreckt⟩: *vor Schreck zusammenzucken:* bei jedem Geräusch schrak er unwillkürlich zusammen; ~**schreiben** ⟨st. V.; hat⟩: **1.** *in einem Wort schreiben:* „so daß“ wird nicht zusammengeschrieben. **2.** *etw.* (z. B. Thesen, Aussagen) *zusammentragen, zusammenstellen u. daraus [in kürzerer Form] eine schriftliche Arbeit anfertigen:* ein Referat, eine Rede z. **3.** (ugs. abwertend) *gedankenlos hinschreiben* (1 b): du mußt mal lesen, was die für einen Unsinn zusammengeschrieben haben. **4.** (ugs.) *durch Schreiben erwerben:* sie hat [sich] mit ihren Romanen ein Vermögen zusammengeschrieben, dazu: ~**schreibung** (1); ~**schrumpfen** ⟨sw. V.; ist⟩: svw. ↑schrumpfen (2): die täglichen Rationen schrumpften zusammen; sein Vermögen ist auf die Hälfte zusammengeschrumpft; ~**schustern** ⟨sw. V.; hat⟩ (ugs. abwertend): *dilettantisch, notdürftig herstellen, anfertigen:* eine Ablage z.; ein zusammengeschusterter Artikel; ~**schweißen** ⟨sw. V.; hat⟩: *durch Schweißen miteinander verbinden:* Rohre, Metallstücke z.; Ü der gemeinsame Erfolg hat sie noch mehr zusammengeschweißt; ~**sein** ⟨unr. V.; ist; nur im Inf. u. Part. zusammengeschrieben⟩: *eine bestimmte Zeit miteinander verbringen:* wir werden den ganzen Tag z.; gestern abend sind sie zusammengewesen; Ü sie ist drei Jahre mit ihm zusammengewesen *(hat mit ihm zusammengelebt);* er ist schon mal mit ihr zusammengewesen *(verhüll.; hat mit ihr koitiert);* ~**sein,** das: a) svw. ↑ Beisammensein (a): Dies Z. im Fahrstuhl war reich an Beziehungen (Th. Mann, Krull 180); **b)** *[zwanglose, gesellige] Zusammenkunft:* ein gemütliches, geselliges Z.; ~**setzen** ⟨sw. V.; hat⟩: **1. a)** svw. ↑~fügen (1); **b)** *durch Zusammenfügen herstellen, funktionstüchtig machen* (Ggs.: auseinandernehmen 1): er hat das Fahrrad auseinandergenommen und wieder zusammengesetzt. **2.** ⟨z. + sich⟩ *als Ganzes aus verschiedenen Bestandteilen, Gliedern, Personen bestehen:* die Uhr setzt sich aus vielen Teilen zusammen; die Kommission setzt sich aus zwölf Mitgliedern zusammen; ein zusammengesetztes *(aus mehreren Wörtern gebildetes)* Wort. **3.** ⟨z. + sich⟩ **a)** *sich an einem gemeinsamen Platz zueinandersetzen:* in der Schule will sie sich mit ihrer Freundin z.; wir sollten uns einmal z. und ein Glas Wein trinken; **b)** *sich treffen; zusammenkommen [um gemeinsam zu beraten]:* man werde sich demnächst zu Verhandlungen z., dazu: ~**setzung,** die: **1.** ⟨o. Pl.⟩ *das Zusammensetzen* (1). **2.** *Art u. Weise, wie etw. als Ganzes zusammengesetzt, in sich strukturiert ist:* die Z. der Mannschaft erwies sich als ungünstig; die chemische Z. eines bestimmten Präparates nicht kennen; Einfluß auf die soziale, personelle Z. des Ausschusses nehmen. **3.** (Sprachw.) *Wort, das aus mehreren Wörtern zusammengesetzt ist; Kompositum* (z. B. Tischbein, friedliebend, dahin); ~**sinken** ⟨st. V.; ist⟩: **1.** svw. ↑~brechen (1), ~fallen (1): die Dachkonstruktion sank langsam in sich zusammen. **2. a)** *sich durch Kräfteverlust, infolge eines Schwächeanfalles nicht mehr aufrecht halten können u. zu Boden sinken:* ohnmächtig, tot z.; **b)** *völlig kraft-, energielos werden [u. mit gesenktem Kopf, hängenden Schultern eine schlaffe Haltung einnehmen]:* sie saß ganz in sich zusammengesunken da. **3.** *langsam erlöschen:* das Feuer, die Glut war in sich zusammengesunken; ~**sitzen** ⟨unr. V.; hat⟩: **a)** *an einem gemeinsamen Platz nebeneinandersitzen:* im Theater z.; **b)** *gemeinsam irgendwo sitzen:* beim Essen z.; sie konnten stundenlang z. und diskutieren; ~**sparen** ⟨sw. V.; hat⟩: *durch Sparen zusammenbringen; ansammeln:* sich ein Fahrrad z.; ~**sperren** ⟨sw. V.; hat⟩: *in einen gemeinsamen Raum einsperren:* die Hunde z.; ~**spiel,** das ⟨o. Pl.⟩: **a)** *das Zusammenspielen:* die Mannschaft bot ein hervorragendes Z.; **b)** *wechselseitige Beeinflussung; das wechselseitige Zusammenwirken von zwei od. mehreren Kräften:* das Z. von Nachricht und Kommentar; ~**spielen** ⟨sw. V.; hat⟩: **a)** *gut aufeinander abgestimmt spie-*

len: die beiden haben nicht sonderlich gut zusammengespielt; **b)** *wechselseitig zusammenwirken:* merkwürdige Zufälle spielten dabei zusammen; ~**stauchen** ⟨sw. V.; hat⟩: **1.** *etw. durch Stauchen zusammendrücken:* die Kühlerfront des Wagens war völlig zusammengestaucht. **2.** (ugs.) *jmdn. maßregeln:* die Rekruten wurden zusammengestaucht; der Chef stauchte sie wegen ihrer schlampigen Arbeit zusammen; ~**stecken** ⟨sw. V.; hat⟩: **1.** *etw. durch Feststecken miteinander verbinden:* den Stoff mit Nadeln z. **2.** (ugs.) *oft [von anderen abgesondert] zusammensein [u. dabei etw. ausheckn]:* die beiden stecken [aber auch, doch] immer zusammen!; ~**stehen** ⟨unr. V.; hat⟩: **1.** *gemeinsam irgendwo stehen:* in Gruppen z.; wir standen noch etwas zusammen, um uns über den Vortrag zu unterhalten. **2.** svw. ↑~halten (2); einander beistehen: wir sollten alle z. und die Forderung durchsetzen; ~**stehlen** ⟨st. V.; hat⟩: *durch Stehlen an verschiedenen Orten zusammenbringen:* die Sachen hat er [im Supermarkt] zusammengestohlen; ~**stellen** ⟨sw. V.; hat⟩: **1.** *an einen gemeinsamen Platz zueinanderstellen, nebeneinanderstellen:* Tische, Stühle, Bänke, die Betten z.; stellt euch näher zusammen! **2.** *etw.* (was man unter einem bestimmten Aspekt ausgewählt hat) *so anordnen, gestalten, daß etw. Einheitliches, Zusammenhängendes entsteht:* ein Menü, Programm, eine Sendung, Ausstellung, Liste, Bilanz z.; es lohnt sich, alle Fakten, Daten einmal zusammenzustellen; die Delegation ist noch nicht zusammengestellt worden, dazu: ~**stellung,** die: **1.** *das Zusammenstellen* (2): sie haben bei der Z. des vorliegenden Bandes wertvolle Hilfe geleistet. **2.** *etw., was unter einem bestimmten Gesichtspunkt zusammengestellt worden ist:* eine historische Z. der Ereignisse; ~**stimmen** ⟨sw. V.; hat⟩: **1.** *miteinander harmonieren:* die Instrumente haben nicht zusammengestimmt. **2.** *etw. übereinstimmen:* die Angaben, Aussagen stimmen nicht zusammen; ~**stoppeln** ⟨sw. V.; hat⟩ (ugs. abwertend): *aus allen möglichen Bestandteilen dilettantisch, notdürftig zusammensetzen, herstellen:* in aller Eile einen Aufsatz, ein Buch z.; ~**stoß,** der: **a)** *(bes. von Fahr-, Flugzeugen) Zusammenprall; Kollision:* ein Z. von zwei Straßenbahnzügen; bei der [Zug] gab es viele Tote; **b)** (ugs.) *heftige Auseinandersetzung:* einen Z. mit seinem Vorgesetzten haben; es kam zu Zusammenstößen zwischen Polizei und Demonstranten; ~**stoßen** ⟨st. V.; ist⟩: **1. a)** *(bes. von Fahr-, Flugzeugen) zusammenprallen; kollidieren:* die Straßenbahn ist mit einem Lkw zusammengestoßen; die zwei Maschinen sind frontal zusammengestoßen; wir stießen [mit den Köpfen] zusammen; **b)** (selten) *eine heftige Auseinandersetzung haben:* er ist mit der Vorarbeiter zusammengestoßen. **2.** *eine gemeinsame Grenze haben:* die beiden Grundstücke stoßen zusammen; ~**streichen** ⟨st. V.; hat⟩ (ugs.): *durch Streichungen stark kürzen:* einen Text, eine Rede z.; ~**strömen** ⟨sw. V.; ist⟩: svw. ↑~laufen (1 a, b) (Ggs.: auseinanderströmen): ~**stückeln** ⟨sw. V.; hat⟩: *aus vielen einzelnen Teilen, Stückchen zusammensetzen, herstellen:* sich aus den Stoffresten ein paar Hosen für die Kinder z.; ~**stücken** ⟨sw. V.; hat⟩: svw. ↑~stückeln; ~**stürzen** ⟨sw. V.; ist⟩: *krachend in Trümmer sinken, zusammenfallen* (1): [in sich] z.; der Bau, die Tribüne ist vor ihren Augen zusammengestürzt; Ü man sieht eine Welt z.; ~**suchen** ⟨sw. V.; hat⟩: *Gegenstände, die sich irgendwo verstreut befinden, zusammensuchen [u. nach ausfindig machen u. herbeischaffen]:* die notwendigen Papiere, Unterlagen z.; ich muß [mir] meine Sachen, mein Handwerkszeug z.; ~**tragen** ⟨st. V.; hat⟩: *von verschiedenen Stellen herbeischaffen u. zu einem bestimmten Zweck sammeln:* Holz, Vorräte [für den Winter] z.; Ü Material für eine Dokumentation z.; ~**treffen** ⟨st. V.; hat⟩: **1.** *sich begegnen, sich treffen:* ich traf im Theater mit alten Bekannten zusammen. **2.** *gleichzeitig sich ergänzend geschehen, stattfinden:* hier treffen mehrere günstige Umstände z.; ~**treffen,** das ⟨o. Pl.⟩: *das Zusammentreffen;* ~**treiben** ⟨st. V.; hat⟩: *von allen Seiten an einen bestimmten Ort, auf einen Haufen treiben* (Ggs.: auseinandertreiben 1): die Herde z.; die Häftlinge wurden im Hof zusammengetrieben; ~**treten** ⟨st. V.⟩: **1.** (ugs.) *jmdn. so [brutal] treten, daß er [ohne sich wehren zu können] zusammenbricht:* einen Häftling z. **2.** *sich (als Mitglieder einer Vereinigung, Organisation, Institution o. ä.) versammeln* ⟨ist⟩: der neue Bundestag, Kongreß tritt erst Mitte Oktober zusammen; zu Beratungen z.; ~**trommeln** ⟨sw. V.; hat⟩ (ugs.): *alle in Frage kommenden Leute zu einem bestimmten Zweck zusammenrufen:* die Be-

Stelle laufen die Flüsse zusammen; das Wasser ist in der Vertiefung zusammengelaufen; *jmdm. **läuft das Wasser im Mund zusammen** (↑Wasser 4); **c)** (ugs.) *(von Farben) ineinanderfließen u. sich vermischen.* **2.** *sich an einem bestimmten Punkt vereinigen, treffen:* an diesem Punkt laufen die Linien zusammen; Ü in seiner Hand liefen alle Fäden zusammen (↑Faden 1). **3.** (landsch.) *(von Milch) gerinnen.* **4.** (ugs.) svw. ↑eingehen (4); ~**leben** ⟨sw. V.; hat⟩: **a)** *gemeinsam (mit einem Partner) leben:* sie haben lange zusammengelebt; **b)** ⟨z. + sich⟩ *sich im Laufe der Zeit, durch längeres Miteinanderleben aneinander gewöhnen:* wir haben uns [mit unserem Vermieter] gut zusammengelebt; ~**leben,** das ⟨o. Pl.⟩: *das Leben in der Gemeinschaft:* die Erfordernisse menschlichen -s; ~**legbar** [-le:kba:ɐ̯] ⟨Adj.; o. Steig.; nicht adv.⟩: *so beschaffen, daß man es zusammenlegen kann:* ein -er Schirm; ~**legen** ⟨sw. V.; hat⟩: **1.** svw. ↑~falten (1): die Zeitung, Wäsche z.; die Kleider ordentlich z. **2.** *verschiedene Gegenstände von irgendwoher zusammentragen u. an eine bestimmte Stelle legen:* alles, was man für die Reise braucht, bereits zusammengelegt haben. **3.** *miteinander verbinden; zu einem Ganzen, einer Einheit werden lassen; vereinigen:* Schulklassen, Abteilungen, Veranstaltungen z.; die Bauern ermutigen, den zersplitterten Bodenbesitz zusammenzulegen. **4.** *in einem gemeinsamen Raum, Zimmer unterbringen:* die Kranken z. **5.** *gemeinsam die erforderliche Geldsumme aufbringen:* wir haben z. müssen; wir legten für ein Geschenk zusammen. **6.** *(von Händen, Armen) übereinanderlegen:* der Großvater legte die Hände vor dem Bauch zusammen; Sie hatte die Arme über ihrem Kopf zusammengelegt; ~**legung,** die; -, -en: *das Zusammenlegen (3, 4); ~**leimen** ⟨sw. V.; hat⟩: svw. ↑leimen (1 a): die Stuhllehne z.; ~**lesen** ⟨st. V.; hat⟩: ²lesen (a) *u. zu einer größeren Menge vereinigen; sammeln* (1 a): Kartoffeln [in Haufen] z.; ~**liegen** ⟨st. V.; hat⟩: *sich nebeneinander befinden:* zusammenliegende Zimmer; ~**lügen** ⟨st. V.; hat⟩ (ugs.): *dreist erdichten, lügen* (b): was lügst du denn da zusammen?; das ist doch alles zusammengelogen!; ~**mischen** ⟨sw. V.; hat⟩: *miteinander vermischen;* ~**nähen** ⟨sw. V.; hat⟩: *durch Nähen miteinander verbinden;* ~**nehmen** ⟨st. V.; hat⟩: **1.** *etw. konzentriert verfügbar machen, einsetzen:* alle seine Kraft, seinen ganzen Verstand, Mut z. **2.** ⟨z. + sich⟩ *sich beherrschen, unter Kontrolle haben, sich angestrengt auf etw. konzentrieren:* sich z., um die Rührung nicht zu zeigen; nimm dich [gefälligst] zusammen! **3.** *insgesamt betrachten, berücksichtigen:* ich denke, daß alle diese Dinge zusammengenommen zum Erfolg führen; alles zusammengenommen *(alles in allem)* macht es 50 Mark; ~**packen** ⟨sw. V.; hat⟩: **1. a)** *verschiedene Gegenstände zusammen in etw., was zum Transportieren geeignet ist, legen, verstauen:* seine Sachen, Habseligkeiten z.; **b)** *mehrere Gegenstände zusammen verpacken, zusammen in etw. einwickeln:* kann ich die Hemden z.? **2.** *etw. abschließend [irgendwohin] wegräumen:* ich werde jetzt z. und Feierabend machen; Der Schreiber packt zusammen, verneigt sich und geht (Frisch, Cruz 21); ~**passen** ⟨sw. V.; hat⟩: **1.** *aufeinander abgestimmt sein; miteinander harmonieren:* die Farben, Möbel, Rock und Bluse passen gut zusammen; die Gardinen passen überhaupt nicht mit der Tapete zusammen; die beiden passen großartig zusammen. **2.** *passend zusammensetzen:* er hat die Einzelteile geprüft und zusammengepaßt; ~**pferchen** ⟨sw. V.; hat⟩: **a)** *Vieh in einen Pferch sperren;* **b)** svw. ↑pferchen (meist im 2. Part.): in der winzigen Zelle waren 20 Menschen zusammengepfercht; auf engem Raum zusammengepfercht sein; ~**prall,** der: *das Zusammenprallen;* ~**prallen** ⟨sw. V.; ist/ (nicht ausweichen [können] u. [mit Wucht] gegeneinanderprallen; ~**pressen** ⟨sw. V.; hat⟩: **a)** *fest gegeneinanderpressen:* die Lippen, Hände z.; zwischen seinen zusammengepreßten Zähnen kamen die Worte ...; **b)** *mit Kraft zusammendrücken:* etw. in der Hand z.; zu b: ~**pressung,** die; ~**raffen** ⟨sw. V.; hat⟩: **1.** svw. ↑raffen (1 b): hastig die Sachen aus dem Gepäcknetz z.; er raffte seine Unterlagen zusammen. **2.** (abwertend) svw. ↑raffen (1 a): er hat in kurzer Zeit ein beträchtliches Vermögen zusammengerafft. **3.** ↑raffen (2): den Mantel, das Kleid z. **4.** ⟨z. + sich⟩ (ugs.) svw. ↑aufraffen: Da raffe ich mich zusammen und stolpere zum Vorplatz (Remarque, Westen 115); ~**raufen** ⟨sw. V.; hat⟩ (ugs.): *sich nach mehr od. weniger heftigen Auseinandersetzungen nach u. nach verständigen:* sich in der Frage der Mitbestimmung z.; sich mit jmdm. z.; sie mußten

sich in der Ehe erst z.; ~**rechnen** ⟨sw. V.; hat⟩: *addieren, zusammenzählen;* ~**reimen** ⟨sw. V.; hat⟩ (ugs.): **a)** *sich etw. [auf Grund von bestimmten Anhaltspunkten, Überlegungen, Erfahrungen o. ä.] erklären* (1 a): ich kann mir das nur so z.; sich etw. z. können; **b)** ⟨z. + sich⟩ *sich erklären* (1 c): wie reimt sich das wohl zusammen?; ~**reißen** ⟨st. V.; hat⟩ (ugs.): **1.** ⟨z. + sich⟩ *sich [energisch] zusammennehmen* (2): reiß dich zusammen!; er fühlte, wie er langsam in die Knie ging, wenn er sich jetzt nicht eisern zusammenriß. **2.** (Soldatenspr.) ~**schlagen:** die Hacken z.; die Glieder, Knochen z. *(strammstehen);* ~**ringeln,** sich ⟨sw. V.; hat⟩: *sich spiralförmig in sich zusammenkrümmen:* die Schlange ringelte sich zusammen, lag zusammengeringelt da; ~**rollen** ⟨sw. V.; hat⟩: **a)** *einrollen* (1) (Ggs.: auseinanderrollen 2): den Schlafsack z.; zusammengerollte Landkarten; **b)** ⟨z. + sich⟩ vgl. ~**ringeln** (Ggs.: auseinanderrollen 3): der Hund rollte sich vor dem Ofen zusammen; ~**rotten,** sich ⟨sw. V.; hat⟩: *(von größeren Menschenmengen) sich [in Aufruhr] feindlich zusammentun, zusammenschließen, um [mit Gewalt] gegen etw. vorzugehen:* Politrocker rotteten sich zusammen und bewarfen die Polizisten mit Pflastersteinen, dazu: ~**rottung,** die; -, -en: *das Sichzusammenrotten;* ~**rücken** ⟨sw. V.⟩: **1.** *durch Rücken [enger] aneinanderstellen* ⟨hat⟩: die Stühle, Tische z. **2.** *sich noch enger nebeneinandersetzen* ⟨ist⟩: wir sollten z.; sie rückten noch näher zusammen [auf der Bank]; Ü wenn die Großmächte auf scharfen Kurs gehen, dann rücken die Neutralen zusammen; ~**rufen** ⟨st. V.; hat⟩: **a)** *veranlassen, auffordern, daß sich alle Angesprochenen gemeinsam irgendwo einfinden:* die Schüler, die Abteilung [zu einer kurzen Besprechung] z.; die gesamte Schule wurde zusammengerufen; **b)** svw. ↑einberufen (1): das Parlament z.; ~**sacken** ⟨sw. V.; ist⟩ (ugs.): **1.** svw. ↑~brechen (1), ~fallen (1): das notdürftig wiedererrichtete Haus, Dach sackte [in sich] zusammen. **2.** svw. ↑~brechen (2), ~sinken (2 a): unter der Last z. **3.** svw. ↑~sinken (2 b): er sackte zusammen, als er das Urteil hörte; Ü seine Erregung sackt in sich zusammen; ~**scharen** ⟨sw. V.; hat⟩: *sich um jmdn., etw. zusammen:* seine Anhänger hatten sich [um ihn] zusammengeschart; ~**scharren** ⟨sw. V.; hat⟩: **a)** *durch Scharren an eine bestimmte Stelle, auf einen Haufen bringen:* **b)** (ugs. abwertend) svw. ↑~raffen (2): sie hatten auf diese Weise viel Geld zusammengescharrt; ~**schau,** die ⟨o. Pl.⟩: *zusammenfassender Überblick; Synopse* (2): eine großartige Z. alles Lebendigen; ~**scheißen** ⟨st. V.; hat⟩ (derb): *anbr.* äußerst hart, scharf [mit groben Worten] maßregeln; abkanzeln: hat der mich vielleicht zusammengeschissen!; ~**schiebbar** [-ʃi:pba:ɐ̯] ⟨Adj.; o. Steig.; nicht adv.⟩: *so beschaffen, daß man die Teile zusammenschieben kann;* ~**schieben** ⟨st. V.; hat⟩: **a)** *durch Schieben [enger] aneinanderstellen, näher zusammenbringen* (Ggs.: auseinanderschieben): die Bänke z.; **b)** ⟨z. + sich⟩ *sich ineinanderschieben* (2): der Vorhang schob sich zusammen; ~**schießen** ⟨st. V.; hat⟩: **a)** *durch Beschuß zerstören:* alles z.; ganze Dörfer wurden damals rücksichtslos zusammengeschossen; **b)** (ugs.) *niederschießen:* sie haben ohne Vorwarnung kaltblütig zusammengeschossen; ~**schlagen** ⟨sw. V.⟩: **1.** ⟨*kräftig] einander-, gegeneinanderschlagen* ⟨hat⟩: die Absätze, Hacken z.; *die Hände überm Kopf z.* (↑Hand 1). **2.** ⟨hat⟩ (ugs.) *a) [brutal] einschlagen, daß er [von sich wehren zu können] zusammenbricht:* er wurde von den Männern zusammengeschlagen und beraubt; **b)** *zertrümmern:* in seiner Wut schlug er alles, die halbe Einrichtung zusammen. **3.** svw. ↑~falten (1) ⟨hat⟩. **4.** *(als Vorgang existentieller Bedrohung) sich über etw., jmdn. hinwegbewegen u. auf diese Weise das od. den darunter Befindliche [vernichtend] einschließen* ⟨ist⟩: die Wellen schlugen über dem Schwimmer, dem sinkenden Boot zusammen; das Feuer drohte über den Köpfen zusammenzuschlagen; Ü ich schlug über ihm zusammen; ~**schließen** ⟨st. V.; hat⟩: **1.** *aneinanderketten* (1): die Fahrräder z.; die Gefangenen waren mit Handschellen zusammengeschlossen. **2.** ⟨z. + sich⟩ *sich vereinigen:* sich in einem Verein, zu einer Mannschaft z.; die beiden Firmen haben sich zusammengeschlossen [im Kampf für, gegen etw.] z.; ~**schluß,** der: *Vereinigung:* übernationale, wirtschaftliche, genossenschaftliche Zusammenschlüsse; der Z. der Landgemeinden z.; ~**schmelzen** ⟨sw. st. V.⟩: **1.** ⟨hat⟩ **a)** *verschmelzen* (1): Metalle [zu einer Legierung] z.; **b)** *einschmelzen.* **2.** *durch Schmelzen weniger werden* ⟨ist⟩: der Schnee ist

die Z. von Familien nach dem Kriege; ~**geben** 〈st. V.; hat〉 (geh., veraltend): *miteinander verheiraten:* zwei Menschen z.; ~**gehen** 〈unr. V.; ist〉: **1.** *sich vereinen, zusammen handeln:* Grüne und Jusos gehen zusammen. **2.** *zueinander passen; sich miteinander vereinbaren lassen:* Weihnachten und Musik, das ging gut zusammen (Fries, Weg 40). **3.** (landsch.) **a)** *an Menge geringer werden, schwinden, abnehmen:* die Vorräte sind zusammengegangen; **b)** *schrumpfen, kleiner werden:* der Pullover ist beim Waschen zusammengegangen *(eingelaufen);* der Opa ist sehr zusammengegangen. **4.** (ugs.) *sich treffen, zusammenlaufen* (2): die Linien gehen an einem entfernten Punkt zusammen; ~**gehören** 〈sw. V.; hat〉 (ugs.): **a)** *zueinander gehören:* die drei gehören zusammen; wir gehören nicht zusammen *(haben nichts miteinander zu tun);* **b)** *eine Einheit bilden:* die Schuhe, Strümpfe gehören [nicht] zusammen; Ü Freude und Leid gehören zusammen; ~**gehörig** 〈Adj.; o. Steig.〉: **a)** 〈nur präd.〉 *zusammengehörend* (a); *eng miteinander verbunden:* sie fühlen sich z.; **b)** 〈nicht adv.〉 *zusammengehörend* (b): -e Teile. ist nicht z., dazu: ~**gehörigkeit,** die; -, dazu: ~**gehörigkeitsgefühl,** das 〈o. Pl.〉: *das Bewußtsein zusammenzugehören* (a); *Gefühl der Zusammengehörigkeit;* ~**geraten** 〈st. V.; ist〉: svw. ↑aneinandergeraten; ~**gewürfelt** 〈Adj.; nicht adv.〉: **a)** *beliebig (u. daher aus ungleichartigen Teilnehmern) zusammengesetzt:* eine [bunt] -e Reisegruppe, Gesellschaft; **b)** *nicht aufeinander abgestimmt:* ein sehr -es Inventar; ihre Kleidung wirkte z.; ~**gießen** 〈st. V.; hat〉: *Flüssigkeiten (aus verschiedenen Gefäßen) in eins gießen:* die Reste aus den Flaschen z.; ~**haben** 〈unr. V.; hat〉 (ugs.): *zusammengebracht, -bekommen haben; beisammenhaben* (1): das Geld, die erforderliche Summe, Menge von etw., die Mitspieler z.; ~**halt,** der 〈o. Pl.〉: **1.** *das Zusammenhalten* (1), *das Festgefügtsein:* der Z. des Gebälks; die Teile haben zu wenig Z. **2.** *das Zusammenhalten* (2); *feste innere Bindung:* ein enger, fester Z. der Gruppe, der Familie; der Z. lockert sich, geht verloren; ~**halten** 〈st. V.; hat〉: **1.** *(von den Teilen eines Ganzen) fest miteinander verbunden bleiben:* die verleimten Teile halten [nicht mehr] zusammen. **2.** *fest zueinanderstehen; eine (gegen äußere Gefahren o. ä.) festgefügte Einheit bilden:* die Familie hält sehr zusammen; die Freunde halten fest, treu, brüderlich zusammen. **3. a)** *(Teile) miteinander verbinden; in einer festen Verbindung halten:* eine Schnur hält das Bündel zusammen; die Dauben des Fasses werden durch die Reifen zusammengehalten; Ü die Gruppe wird von gemeinsamen Interessen zusammengehalten; **b)** *am Auseinanderstreben hindern, beisammenhalten:* die Schafherde, eine Gruppe z.; Ü er versuchte vergebens, seine Gedanken zusammenzuhalten. **4.** *vergleichend eins neben das andere halten, nebeneinanderhalten:* zwei Bilder, Gegenstände vergleichend z.; ~**hang,** der: *zwischen Vorgängen, Sachverhalten o. ä. bestehende innere Beziehung, Verbindung:* ein ursächlicher, direkter, historischer Z.; es besteht ein Z. zwischen beiden Vorgängen; einen Z. herstellen; keinen Z. zwischen verschiedenen Dingen erkennen können; die größeren Zusammenhänge sehen; ist aus dem Z. gerissen; die beiden Dinge stehen miteinander in [keinem] Z.; etw. miteinander in Z. bringen; man sieht in/im Z. mit einem Verbrechen; in diesem Z. *(zugleich mit dieser Sache)* muß einmal erwähnt werden, daß ...; ~**hängen** 〈st. V.; hat〉: **1.** *mit etw., miteinander fest verbunden sein:* die Teile hängen miteinander nur locker zusammen; Ü etw. zusammenhängend *(in richtiger Abfolge, im Zusammenhang)* darstellen. **2.** *mit etw. in Beziehung, in Zusammenhang stehen:* etw. hängt eng mit etw. zusammen; daß er so spät kam, hing damit zusammen, daß ...; alle mit der Angelegenheit zusammenhängenden *(mit ihr in Beziehung stehenden)* Fragen, ~**hanglos,** (seltener:) ~**hangslos** 〈Adj.〉: *keinen Zusammenhang erkennen lassend:* -e Reden, dazu: ~**hanglosigkeit,** (seltener:) ~**hangslosigkeit,** die; -; ~**hauen** 〈unr. V.; hat〉 (ugs.): **1.** *etw. haute etw. mit zusammenhauen* [zerschlagen (1 c), zertrümmern: er hat in betrunkenem Zustand seine Wohnung zusammengehauen. **2.** svw. ↑~**schlagen** (2 a): Rowdys hatten ihn nachts auf der Straße zusammengehauen. **3.** *dilettantisch, kunstlos herstellen:* eine Bank, ein Gestell aus Brettern [roh, grob] z.; Ü einen Aufsatz, Artikel eilig z.; ~**heften** 〈sw. V.; hat〉: *Teile durch Heften* (1, 4) *zusammenfügen;* ~**heilen** 〈sw. V.; ist〉: *heilend wieder zusammenwachsen; verheilen:* der klaffende Schnitt

ist wieder zusammengeheilt; ~**hocken** 〈sw. V.; hat〉 (ugs.): svw. ↑~sitzen; ~**holen** 〈sw. V.; hat〉: *von verschiedenen Orten, Stellen herbeiholen, beschaffen:* Helfer z.; ~**kauern,** sich 〈sw. V.; hat〉: *sich hockend in eine geduckte Haltung bringen:* sie hatten sich in einer Ecke zusammengekauert; ~**kaufen** 〈sw. V.; hat〉: *von verschiedenen Orten, Stellen kaufend beschaffen:* sie hat eine Menge überflüssiges Zeug zusammengekauft; ~**kehren** 〈sw. V.; hat〉 (regional): svw. ↑~fegen; ~**ketten** 〈sw. V.; hat〉: svw. ↑aneinanderketten; ~**kitten** 〈sw. V.; hat〉: svw. ↑kitten (1); ~**klang,** der 〈Pl. selten〉: *das Zusammenklingen;* ~**klappbar** [-klapba:ɐ̯] 〈Adj.; o. Steig.; nicht adv.〉: *so beschaffen, daß es zusammengeklappt* (1) *werden kann:* ein -es Messer; der Kinderwagen ist z.; ~**klappen** 〈sw. V.〉: **1.** *(etw. mit einer Klappvorrichtung, mit Scharnieren o. ä. Versehenes) durch Einklappen seiner Teile verkleinern* 〈hat〉: das Klappbett, Klapprad, Taschenmesser, den Liegestuhl z. **2.** (ugs.) svw. ↑~schlagen (1) 〈hat〉: die Hacken z. **3.** svw. ↑~brechen (2) 〈ist〉: sie war vor Erschöpfung, nach der Anstrengung ohnmächtig zusammengeklappt; ~**klauben** 〈sw. V.; hat〉 (landsch., bes. südd., österr.): *klaubend* (2 a) *auflesen, aufsammeln;* ~**klauen** 〈sw. V.; hat〉 (ugs.): svw. ↑~stehlen; ~**kleben** 〈sw. V.〉: svw. ↑aneinanderkleben (1, 2 a); ~**kleistern** 〈sw. V.; hat〉 (ugs.): **1.** svw. ↑~kleben. **2.** svw. ↑~kitten: mühsam die Einheit der Organisation z.; ~**klingen** 〈st. V.; hat〉: *(von mehreren Tönen o. ä.) gleichzeitig [harmonisch] erklingen:* die Gläser z. lassen; die Stimmen, Glocken klangen zusammen; ~**klittern** 〈sw. V.; hat〉: *klittern* (1 a): ein zusammengeklittertes Referat; ~**knallen** 〈sw. V.〉: **1.** svw. ↑~schlagen (1) 〈hat〉: die Hacken z. **2.** (salopp) *heftig aneinandergeraten; einen Zusammenstoß mit jmdm. haben* 〈ist〉: er ist mit dem Chef zusammengeknallt; ~**kneifen** 〈st. V.; hat〉 svw. ↑~pressen: die Lippen, den Mund z.; sie kniff die Augen zusammen *(schloß sie bis auf einen kleinen Spalt);* mit zusammengekniffenen Arschbacken dastehen; ~**knicken** 〈sw. V.; ist〉 (ugs.): *[vor Schmerzen] eine krumme Haltung einnehmen:* er knickte mit einem Schrei zusammen; ~**knoten** 〈sw. V.; hat〉: svw. ↑knoten (b): die Schnurenden z.; ein zusammengeknotetes Taschentuch auf dem Kopf haben; ~**knüllen** 〈sw. V.; hat〉: *knüllen* (b): den Brief hastig z.; ~**knüppeln** 〈sw. V.; hat〉: *mit Knüppeln zusammenschlagen* (2 a): einen Häftling z.; ~**kommen** 〈st. V.; ist〉: **1. a)** *sich versammeln; zu einer Kundgebung z.; wir sind hier zusammengekommen, um ...;* **b)** *sich treffen:* die Mitglieder kommen [im Klub] zusammen; bis wir gestern mit ihm zusammenkamen; er ist mit vielen Leuten zusammengekommen *(hat viele Leute kennengelernt);* Ü so jung sind wir nie wieder/nicht noch einmal zusammen. **2. a)** *(meist von etw. Unangenehmem) sich gleichzeitig ereignen:* an diesem Tag ist [aber auch] alles zusammengekommen; **b)** *sich anhäufen, ansammeln:* wenn wir uns bei der Sammlung anstrengen, dann kommt auch was zusammen; es ist wieder einiges an Spenden, Geschenken zusammengekommen; ~**koppeln** 〈sw. V.; hat〉: svw. ↑koppeln (1, 2); ~**krachen** 〈sw. V.; ist〉 (salopp): **1.** *mit einem Krach zusammenfallend entzweigehen:* der Stuhl, das Gestell, das Dach ist zusammengekracht; Ü Der Staat krachte zusammen (Dürrenmatt, Grieche 148). **2.** *mit lautem Krach zusammenstoßen:* die Fahrzeuge sind auf der Kreuzung zusammengekracht; ~**krampfen** 〈sw. V.; hat〉: svw. ↑krampfen (1 a): etw., bes. Geld, von dem kaum [mehr] etw. vorhanden ist, mühsam zusammenbringen: ich habe mein letztes Geld zusammengekratzt; Ü wir haben unser ganzes Englisch zusammengekratzt; ~**kriegen** 〈sw. V.; hat〉 (ugs.): svw. ↑~bekommen, ~bringen (von den Zaster für etw. nicht z.; ~**krümmen,** sich 〈sw. V.; hat〉: *krümmen* (2 a): ihr ganzer Körper krümmte sich vor Schmerzen zusammen; ~**kunft,** die [-kunft], die; -, -künfte [-kʏnftə]: *Treffen, Versammlung; Sitzung:* heimliche, gesellige Zusammenkünfte; irgendwo eine Z. haben, halten; ~**läppern** 〈sw. V.; hat〉 (ugs.): *sich aus kleinen Mengen nach u. nach zu einer größeren Menge anhäufen:* die Beträge läppern sich schnell zusammen; ~**lassen** 〈st. V.; hat〉: **a)** *nicht trennen:* die Klassenkameraden z.; svw. ↑zueinanderlassen: Jungtiere und Eltern z.; ~**laufen** 〈st. V.; ist〉: **1. a)** *von verschiedenen Seiten an einen bestimmten Ort laufen, eilen, herbeiströmen:* die Menschen liefen [neugierig, auf dem Platz] zusammen; eine Menge Schaulustiger war zusammengelaufen; **b)** *von verschiedenen Seiten zusammen-, ineinanderfließen:* an den

Masse ballen: dunkle Wolken ballten sich am Himmel zusammen; Ü (geh.:) über seinem Haupt ballen sich drohende Wolken zusammen, dazu: ~**ballung,** die: *(sich in bestimmter Weise auswirkende) Anhäufung, Ansammlung von etw.:* die Z. von Atomreaktoren, von Macht; ~**basteln** 〈sw. V.; hat〉: *aus einzelnen Teilen basteln* (1 b): sich Lautsprecheranlagen z.; Ü (ugs.:) er hatte sich seine Weltanschauung zusammengebastelt; ~**bau,** der 〈Pl. -e〉: *das Zusammenbauen; Montage;* ~**bauen** 〈sw. V.; hat〉: *aus den entsprechenden Teilen bauen, zusammensetzen:* ein Radio, Auto z.; ~**beißen** 〈st. V.; hat〉: **1.** *beißend aufeinanderpressen:* [vor Schmerz, trotzig] die Zähne, die Lippen z. **2.** 〈z. + sich〉 (ugs.) svw. ↑~**raufen;** ~**bekommen** 〈st. V.; hat〉: **a)** svw. ↑~**bringen** (1 a): die Miete z. müssen; **b)** (ugs.) svw. ↑~**bringen** (1 b): einen Text nicht mehr [ganz] z.; ~**bildung,** die (Sprachw.): *Art der Wortbildung, bei der eine syntaktische Fügung als Ganzes zur Grundlage einer Ableitung gemacht wird* (z. B. *beidarmig* = mit beiden Armen); ~**binden** 〈st. V.; hat〉: *durch Binden vereinigen:* sich das Haar [mit einer Schleife] z.; Blumen [zu einem Strauß] z.; sich das Kopftuch im Nacken z. *(seine Enden verknüpfen);* ~**bleiben** 〈st. V.; ist〉: **a)** *[mit jmdm.] gemeinsam irgendwo bleiben u. die Zeit verbringen:* wir sind [mit den Freunden] noch etwas zusammengeblieben; **b)** *[mit jmdm.] in einer privaten Beziehung vereint bleiben, sie nicht abbrechen od. sich auflösen lassen:* die Freunde wollten, das Paar wollte [für immer] z.; ~**brauen** 〈sw. V.; hat〉: **1.** (ugs.) *[aus verschiedenen Bestandteilen] ein Getränk zubereiten:* was hast du denn da zusammengebraut? **2.** 〈z. + sich〉 *sich als etw. Unangenehmes, Bedrohliches, Gefährliches entwickeln:* ein Unwetter, Gewitter braute sich zusammen; etwas schien sich zusammenzubrauen; ~**brechen** 〈st. V.; ist〉: **1.** *einstürzen; in Trümmer gehen:* das Gerüst, die Brücke ist zusammengebrochen; Ü die Lügengebäude der Zeugen brachen zusammen; die Apfelbäume brechen [förmlich] unter ihrer Last zusammen; die Woge brach über mir zusammen *(schlug über mir zusammen);* das ganze Unglück brach über ihr zusammen *(brach über sie herein).* **2.** *einen Schwächeanfall, Kräfteverlust erleiden u. in sich zusammenfallen, sich nicht aufrecht halten können u. niedersinken:* auf dem Marsch, vor Erschöpfung, infolge Überarbeitung z.; ohnmächtig, besinnungslos, tot z.; unter der Last der Beweise brach der Angeklagte zusammen; der Vater brach bei der Todesnachricht völlig zusammen *(war dadurch völlig gebrochen).* **3.** *nicht aufrechterhalten, nicht fortsetzen lassen; zum Erliegen kommen:* der Angriff, die Front, der Verkehr, das System, der Terminplan brach zusammen; jmds. Kreislauf, Widerstandskraft ist zusammengebrochen; an diesem Tag brach für ihn eine Welt zusammen *(sah er sich in seinem Glauben an bestimmte ideelle Werte enttäuscht);* ~**bringen** 〈unr. V.; hat〉: **1. a)** *etw. Erforderliches, bes. Geld, beschaffen:* er kann nicht einmal das Geld für einen neuen Anzug z.; hatte ... der Baron ... eine Armee zusammengebracht (St. Zweig, Fouché 204); **b)** (ugs.) *es schaffen, einen Text o. ä. vollständig wiederzugeben:* ein Gedicht, die Verse nicht mehr z.; er brachte keine drei Sätze, Worte zusammen *(konnte vor Erregung nichts sagen);* **c)** *es schaffen, daß etw. Zusammengehörendes [wieder] als Einheit vorhanden ist:* ... einem gut geschulten Schäferhunde, der eine versprengte Schafherde z. will (Lorenz, Verhalten I, 53). **2.** *Kontakte zwischen zwei od. mehreren Personen herstellen, ihre Bekanntschaft stiften:* ich brachte ihn mit einem meiner Kollegen z.; ihr Beruf, das Leben hatte sie mit vielen Menschen zusammengebracht. **3.** *etw. mit etw. in Verbindung bringen, etw. zu etw. in Beziehung setzen:* zwei verschiedene Dinge z.; Der Taxifahrer konnte das hohe Trinkgeld nicht z. mit dem Benehmen seines Fahrgastes (Johnson, Ansichten 16); ~**bruch,** der: **1.** *das Zusammenbrechen* (2); *schwere gesundheitliche Schädigung:* einen [körperlichen] Z. erleiden; er war dem Z. nahe; die vielen Aufregungen führten zum Z. **2.** *das Zusammenbrechen* (3): der politische, wirtschaftliche Z. eines Landes; ein geschäftlicher Z.; *einer Bewegung, eines Imperiums, der Trinkwasserversorgung;* ~**drängen** 〈sw. V.; hat〉: **1. a)** *durch Drängen* (2 a) *bewirken, daß eine Menschenmenge sich auf engem Raum schiebt u. drückt:* die Menge wurde von der Polizei zusammengedrängt; **b)** 〈z. + sich〉 *von allen Seiten zusammenkommen u. sich immer dichter auf engem Raum drängen* (1 b): sie drängten sich wie die Schafe zusammen. **2. a)**

etw. in gedrängter Form darstellen, zusammenfassen: seine Schilderung auf wenige Sätze z.; **b)** 〈z. + sich〉 *in einem sehr kurzen Zeitraum dicht aufeinanderfolgend vor sich gehen:* sie (= die Entscheidungen) drängten sich auf den engen Raum weniger Stunden zusammen (Apitz, Wölfe 268); ~**drehen** 〈sw. V.; hat〉: *etw. um etw. anderes drehen u. dadurch zu einem Ganzen verbinden:* Fäden, Drähte z.; ~**drückbar** [-drykba:g] 〈Adj.; o. Steig.; nicht adv.〉 (Physik): svw. ↑kompressibel, dazu: ~**drückbarkeit,** die; - (Physik): svw. ↑Kompressibilität; ~**drücken** 〈sw. V.; hat〉: *von zwei od. mehreren Seiten auf etw. drücken u. es dadurch [flacher u.] kleiner an Volumen machen:* das Boot wurde [wie eine Streichholzschachtel] zusammengedrückt; er drückte ihm die Rippen zusammen; ~**fahren** 〈sw. V.〉: **1.** *im Fahren zusammenstoßen* 〈ist〉: das Auto ist mit dem Lastwagen zusammengefahren. **2.** *vor Schreck zusammenzucken* 〈ist〉: bei einem Geräusch, Knall [heftig, erschrocken] z. **3.** (ugs.) svw. ↑kaputtfahren (b) 〈hat〉: ein zusammengefahrenes Auto; ~**fall,** der 〈o. Pl.〉: *das Zusammenfallen* (4 a); ~**fallen** 〈st. V.; ist〉: **1.** *seinen Zusammenhalt verlieren u. auf einen Haufen fallen; einstürzen:* das Haus, die Dekoration fiel in sich Kartenhaus zusammen. **2.** *an Umfang verlieren, gänzlich in sich einsinken* (2): der Ballon, der Teig ist zusammengefallen; Ü Pläne, Vorurteile fallen in sich zusammen *(erweisen sich als unrealisierbar, als unhaltbar).* **3.** *abmagern, zunehmend schwach, kraftlos werden:* er ist in letzter Zeit sehr zusammengefallen. **4. a)** *gleichzeitig sich ereignen; zu gleicher Zeit stattfinden, stattfinden:* sein Geburtstag fällt dieses Jahr mit Ostern zusammen; beide Veranstaltungen fallen leider zeitlich zusammen; **b)** *(bes. in bezug auf geometrische Figuren, Linien o. ä.) sich decken* (6 a): Linien, Flächen fallen zusammen *(sind kongruent).* **5.** (österr.) svw. ↑hinfallen (1 a): das Kind ist zusammengefallen; ~**falten** 〈sw. V.; hat〉: **1.** *durch [mehrfaches] Falten (1) auf ein kleineres Format bringen; zusammenlegen* (Ggs.: auseinanderfalten 1): einen Brief, die Tischdecke, Serviette, Zeitung z.; etw. zweimal z.; eine zusammengefaltete Landkarte. **2.** svw. ↑falten (3): die Hände z.; ~**fassen** 〈sw. V.; hat〉: **1.** *in, zu einem größeren Ganzen vereinigen:* die Teilnehmer in Gruppen, zu Gruppen von 10 Personen z.; Vereine in einem Dachverband z.; verschiedene Dinge unter einem Oberbegriff z. *(sie darunter subsumieren).* **2.** *auf eine kurze Form bringen, als Resümee formulieren:* seine Eindrücke, die Ergebnisse der Untersuchung kurz z. in einem Bericht, in Stichworten z.; etw. dahin gehend z., daß ...; etw. in einem/(auch:) in einen Satz z.; zusammenfassend läßt sich feststellen, daß ..., dazu: ~**fassung,** die: **1.** *das Zusammenfassen* (1): der Z. der einzelnen Gruppen in größeren Verbänden. **2.** *kurze zusammengefaßte schriftliche od. mündliche Darstellung von etw.:* am Schluß des Buches steht eine Z.; eine Z. der Tagesereignisse; ~**fegen** 〈sw. V.; hat〉 (regional): *auf einen Haufen fegen* (1 b): die Papierschnipsel z.; ~**finden** 〈st. V.; hat〉: **1.** 〈z. + sich〉 *sich vereinigen, zusammenschließen:* sie haben sich zu einer Gruppe, zu einer gemeinschaftlichen Arbeit zusammengefunden; **b)** *an einem bestimmten Ort zu einem bestimmten Tun zusammentreffen:* sie haben sich am Abend zu einem Drink zusammengefunden. **2.** (selten) *[wieder] finden u. zusammenfügen:* nicht mehr alle Teile des Spiels z.; ~**flicken** 〈sw. V.; hat〉 (ugs., oft abwertend): **1.** *dilettantisch, notdürftig flicken:* die Schuhe, die zerrissene Hose z.; Ü nach seinem Unfall hat man ihn im Krankenhaus wieder zusammengeflickt. **2.** *aus einzelnen Teilen mühsam, kunstlos zusammenfügen:* einen Artikel z.; ~**fließen** 〈st. V.; ist〉: *eines zu einem anderen fließend; sich fließend (zu einem größeren Ganzen) vereinigen:* zwei Flüsse, Bäche fließen hier zusammen; Ü zusammenfließende Klänge, Farben; ~**fluß,** der: **1.** *das Zusammenfließen:* der Z. von Brigach und Breg zur Donau. **2.** *Stelle, an der zwei Flüsse zusammentreffen:* am Z. der beiden Flüsse; ~**fügen** 〈sw. V.; hat〉 (geh.): **1.** *(Teile zu einem Ganzen) miteinander verbinden; zusammensetzen:* Werkstücke, die einzelnen Bauteile z.; Steine zu einem Mosaik z.; Ü was Gott zusammengefügt hat, das soll der Mensch nicht scheiden (Matth. 19, 6). **2.** 〈z. + sich〉 *sich zu einer Einheit, einem ganzen verbinden:* die Bauteile fügen sich nahtlos zusammen; ~**führen** 〈sw. V.; hat〉: *zueinanderkommen lassen; miteinander, mit jmdm. in Verbindung bringen:* getrennte Familien wieder z.; das Schicksal, der Zufall hatte die beiden zusammengeführt *(hatte sie einander begegnen lassen),* dazu: ~**führung,** die:

V.; hat⟩: *wieder an seinen [früheren] Standort, Platz* ¹*verlegen* (3): sie haben ihre Zentrale nach Köln zurückverlegt; ∼**versetzen** ⟨sw. V.; hat⟩: **1.** *wieder an seinen [früheren] Platz, Standort versetzen* (1 b): der Lehrer wurde an seine alte Schule zurückversetzt. **2.** *in eine vergangene Zeit versetzen* (2 a): ich fühlte mich in die Begeisterung meiner Jugend zurückversetzt, dazu: ∼**versetzung,** die; ∼**verwandeln** ⟨sw. V.; hat⟩: *wieder zu dem verwandeln, was jmd., etw. früher war;* ∼**verweisen** ⟨st. V.; hat⟩: *wieder an eine frühere Stelle verweisen:* eine Gesetzesvorlage an einen Parlamentsausschuß z.; ∼**wälzen** ⟨sw. V.; hat⟩: vgl. ∼rollen (a); ∼**wandern** ⟨sw. V.; ist⟩: vgl. ∼gehen (1 a); ∼**weichen** ⟨st. V.; ist⟩: **1.** *(um Abstand von jmdm., etw. zu gewinnen) einige Schritte zurücktreten, sich von jmdm., etw. wegbewegen:* unwillkürlich, entsetzt, erschrocken [vor dem grausigen Anblick] z.; die Menge wich ängstlich zurück; Ü der Wald, die Vegetation weicht immer weiter [nach Norden] zurück; eine zurückweichende *(fliehende)* Stirn. **2.** *(selten) sich auf etw. nicht einlassen, etw. meiden:* vor einer Schwierigkeit z.; ∼**weisen** ⟨st. V.; hat⟩: **1. a)** *wieder an den Ausgangspunkt, -ort weisen* (2): jmdn. an seinen Platz z.; wir wurden an der Grenze zurückgewiesen; **b)** *nach hinten weisen* (1 a): er wies mit dem Daumen auf das Dorf zurück (Broch, Versucher 81). **2.** *abweisen:* Bittsteller z.; einen Vorschlag, ein Angebot, ein Ansinnen [schroff, empört, entrüstet] z.; eine Klage, einen Antrag, einen Einspruch z. *(ablehnen);* eine Frage z. *(die Beantwortung einer Frage verweigern, eine Frage nicht zulassen).* **3.** *sich (gegen etw.) verwahren, (einer Sache) widersprechen, für falsch, für unwahr erklären* [entschieden] z., dazu: ∼**weisung,** die; ∼**wenden** ⟨unr. V.; wandte/wendete zurück, hat zurückgewandt/zurückgewendet⟩: **a)** *wieder in die vorherige Richtung wenden* (3 a): den Blick z.; ⟨z. + sich⟩: er wandte sich ins Zimmer zurück; **b)** *nach hinten wenden* (3 a): er wandte seinen Kopf zurück; ⟨z. + sich⟩: er wandte sich in der Tür noch einmal zurück; ∼**werfen** ⟨st. V.; hat⟩: **1. a)** *an den, in Richtung auf den Ausgangspunkt, -ort werfen:* den Ball z.; Ü die Brandung warf ihn ans Ufer zurück; **b)** *nach hinten werfen:* den Kopf z.; er warf sich [in die Polster] zurück. **2.** *(Strahlen, Wellen, Licht) reflektieren:* der Schall, das Licht, die Strahlen werden von der Wand zurückgeworfen. **3.** (Milit.) svw. ↑∼schlagen (5): sie haben den Feind [weit] zurückgeworfen. **4.** *in Rückstand bringen; in die Lage bringen, an einem früheren Punkt nochmals von neuem beginnen zu müssen:* seine Krankheit hat ihn [beruflich, in der Schule] zurückgeworfen; eine Reifenpanne warf den Europameister auf den fünften Platz zurück; ∼**winken** ⟨sw. V.; hat⟩: vgl. ∼grüßen; ∼**wirken** ⟨sw. V.; hat⟩: *auf denjenigen, dasjenige, von dem die ursprüngliche Wirkung ausgeht, seinerseits [ein]wirken:* die Reaktion des Publikums wirkt auf die Schauspieler zurück; ∼**wollen** ⟨unr. V.; hat⟩: **1.** vgl. ∼**müssen** (1): er will [nach Italien] zurück. **2.** (ugs.) *zurückhaben wollen:* ich will mein Geld zurück!; ∼**wünschen** ⟨sw. V.; hat⟩: **1.** *wünschen, daß etw. Vergangenes, etw., was man nicht mehr hat, zurückkehrt, daß man es wieder hat:* wünschst du [dir] nicht auch manchmal deine Jugend zurück? 2. ⟨z. + sich⟩ vgl. ∼sehnen: ich wünsche mich manchmal [dorthin, zu ihr] zurück; ∼**zahlen** ⟨sw. V.; hat⟩: **1.** *Geld zurückgeben* (1 a): jmdm. eine Summe z.; er hat das Darlehen, die Kaution, seine Schulden [an ihn] zurückgezahlt. **2.** (ugs.) svw. ↑heimzahlen (a): das werde ich ihm z.!, dazu: ∼**zahlung,** die (selten): svw. ↑Rückzahlung; ∼**ziehen** ⟨unr. V.⟩ /vgl. ∼gezogen/: **1.** ⟨hat⟩ **a)** *wieder an den Ausgangspunkt, an seinen [früheren] Platz ziehen:* den Karren [in den Schuppen] z.; er zog mich [auf der Gehsteig, ins Zimmer] zurück; **b)** *nach hinten schieben:* wir müssen den Schrank [ein Stück] z.; sie zog ihre Hand, den Fuß zurück. **2.** *zur Seite ziehen* ⟨hat⟩: er zog den Riegel, die Gardine zurück. **3.** *ein Grund sein für den Wunsch, den Entschluß, irgendwohin zurückzukehren* ⟨hat⟩: es läßt das Klima, das ihn immer wieder nach Italien zurückzieht; ⟨unpers.:⟩ es zieht mich zu ihr, dorthin zurück. **4.** *nicht mehr da lassen, wo man den od. das Betreffende hinbeordert hat, sondern wieder in Richtung auf den Ausgangspunkt hinbewegen, verlegen* ⟨hat⟩: der König soll seine Truppen [aus der Provinz] z.; der Einsatzleiter zog die Wasserwerfer z.; einen Botschafter [aus einem Land] z.; einen Posten z. **5.** *für nichtig, für nicht mehr gültig erklären; rückgängig machen, wieder aufheben, widerrufen* ⟨hat⟩: einen Auftrag,

eine Bestellung, Kündigung, Wortmeldung z.; seine Kandidatur z. *(erklären, daß man doch nicht kandidiert).* **6.** *wieder aus dem Verkehr ziehen, einziehen* ⟨hat⟩: der Hersteller hat das neue Medikament bereits wieder zurückgezogen. **7.** ⟨z. + sich; hat⟩ **a)** *sich nach hinten, in einer Rückwärtsbewegung [irgendwohin] entfernen:* die Schnecke zieht sich in ihr Haus zurück; **b)** (bes. Milit.) *[um sich in Sicherheit zu bringen] eine rückwärtige Position beziehen:* der Feind hat sich [auf sein eigenes Territorium, hinter den Fluß, in die Berge] zurückgezogen; Ü er zieht sich auf den Standpunkt zurück, er habe als Befehlsempfänger keine andere Wahl gehabt; **c)** *sich irgendwohin begeben, wo man allein, ungestört ist:* ich zog mich [zum Schlafen, zum Arbeiten] in mein Zimmer zurück; das Gericht zieht sich zur Beratung zurück; Ü sich ins Privatleben z.; sich in sich selbst z. *(sich abkapseln u. nur noch mit sich selbst beschäftigen);* **d)** *aufhören (an etw.) teilzunehmen, (etw.) aufgeben:* sich aus der Politik, aus dem Showgeschäft, von der Bühne, von der Lehrtätigkeit z.; **e)** *sich (von jmdm.) absondern, den Kontakt (mit jmdm.) aufgeben:* sich von den Menschen, seinen Freunden z. **8.** *wieder dorthin ziehen, wo man schon einmal gewohnt hat* ⟨ist⟩: er will wieder [nach Köln] z., dazu: ∼**zieher,** der; -s, - (selten): svw. ↑Rückzieher, ∼**ziehung,** die; ∼**zucken** ⟨sw. V.; hat⟩: *zusammenzucken u. zurückfahren* (3): er zuckte erschrocken zurück.

Zuruf, der; -[e]s, -e: *an jmdn. (aus einem bestimmten Anlaß) gerichteter Ruf:* anfeuernde, höhnische -e; auf jmds. Z. hören; die Hunde gehorchten ihm auf Z.; die Wahl des Vorstands erfolgte durch Z. *(Akklamation 2);* **zurufen** ⟨st. V.; rufend mitteilen:* jmdm. einen Befehl, eine Warnung, frohe Weihnachten, etwas [auf französisch] z.; jmdm. rief ihm zu, er solle warten.

zurüsten ⟨sw. V.; hat⟩: *vorbereiten, bereitmachen:* alles Viehzeug wurde vom Hof entfernt, das man für ein ... Zeremoniell zurüstete (Hartung, Piroschka 132); ⟨Abl.:⟩ **Zurüstung,** die; -, -en.

zurzeit ⟨Adv.⟩ (schweiz., österr.): *zur Zeit.*

Zusage, die; -, -n: **a)** *zustimmender Bescheid auf eine Einladung hin* (Ggs.: Absage 1 a): seine Z., bei der Eröffnung anwesend zu sein, geben; er konnte wegen Krankheit seine Z. nicht einhalten; **b)** *Zusicherung, sich zu einer bestimmten Angelegenheit jmds. Wünschen entsprechend zu verhalten:* seine Z., eine bestimmte Angelegenheit jmds. Wünschen entsprechend *Versprechen:* die Z. des Ministers, entsprechende Projekte weiterhin staatlich zu fördern; bindende, glaubhafte -n geben; **zusagen** ⟨sw. V.; hat⟩: **1. a)** *versichern, daß man einer Einladung folgen will* (Ggs.: absagen 2): er hat [seine Teilnahme fest zugesagt; am Montag hatte er [ihnen] sein Kommen noch zugesagt; **b)** *jmdm. zusichern, sich zu einer bestimmten Angelegenheit seinen Wünschen entsprechend zu verhalten, ihm etw. zuteil werden zu lassen:* jmdm. eine leitende Stellung, schnelle Hilfe, prompte Erledigung, einem Staat Kredite z. **2.** *jmds. Vorstellung im Hinblick auf die zweckhafte Funktion entsprechen:* die Wohnung, die Arbeit, der Bewerber sagte mir [nicht] zu; dieser Wein sagt mir mehr zu.

zusammen [ʦuˈzamən] ⟨Adv.⟩ [mhd. zesamen(e), ahd. zasamane, aus ↑zu u. mhd. samen, ahd. saman = gesamt, zusammen; vgl. ↑sammeln]: **1.** *nicht [jeder] für sich allein, sondern mit dem, den betreffenden anderen; gemeinsam:* z. singen, musizieren, verreisen; sie bestellten z. eine Flasche Wein; da sieht z. sehr schön aus; schönen Urlaub z.! **2.** *als Einheit gerechnet, miteinander addiert; als Gesamtheit; insgesamt:* sie besitzen z. ein Vermögen von 50 000 Mark; alles z. kostet 100 Mark; sie sind z. keine echten Freunde; wir weiß damit die eins von alles andern z.

zusammen-, Zusammen-: ∼**arbeit,** die ⟨o. Pl.⟩: *das Zusammenarbeiten:* eine enge, internationale, wirtschaftliche Z. *(Kooperation);* die Z. mit dem Betriebsrat, zwischen beiden Staaten, von Bund und Ländern; ∼**arbeiten** ⟨sw. V.; hat⟩: *mit jmdm. gemeinsam für bestimmte Ziele arbeiten; auf Bewältigung bestimmter Aufgaben gemeinsame Anstrengungen unternehmen:* in einer Organisation, einem Fachverband z.; beide Staaten wollen auch künftig enger z.; ∼**backen** ⟨sw. V.; hat⟩ [vgl. ²backen] (landsch.): *zu einer einheitlichen Masse verkleben:* der Schnee, das Papier, die Fäuste z., zusammengeballt *(zusammengedrängt)* zu einer Traube, einem Klumpen, warteten sie am Eingang; **b)** ⟨z. + sich⟩ *sich zu einer festen, einheitlichen*

den Sack [in den Keller] zurück. **2.** ⟨z. + sich⟩ *sich wieder zum Ausgangspunkt, -ort schleppen* (6): er schleppte sich [zum Haus] zurück; ~**schleudern** ⟨sw. V.; hat⟩: vgl. ~werfen (1); ~**schneiden** ⟨unr. V.; hat⟩ (Gartenbau): *etw., was gewachsen ist, wieder kürzer schneiden:* die Rosen müssen [etwas] zurückgeschnitten werden; ~**schnellen** ⟨sw. V.⟩: **1.** *sich schnellend* (1) *zurückbewegen* ⟨ist⟩: er ließ den Ast z. **2.** *mit Schnellkraft o. ä. zurückschleudern* ⟨hat⟩: er schnellte die Papierkugel zurück; ~**schrauben** ⟨sw. V.; hat⟩: *reduzieren, verringern, kürzen:* seine Ansprüche, Erwartungen [auf ein realistisches Maß] z.; der Energieverbrauch muß zurückgeschraubt werden; ¹~**schrecken** ⟨sw. V.; hat⟩ (selten): *von etw. abhalten, vor etw.* ²*zurückschrecken* (2) *lassen:* seine Drohungen schrecken mich nicht zurück; ²~**schrecken** ⟨st. u. sw. V., schreckt zurück/(veraltet:) schrickt zurück, schreckte zurück/(veraltend:) schrak zurück, ist zurückgeschreckt⟩: **1.** *vor Schreck zurückfahren, -weichen:* entsetzt schreckte er zurück, als er sein entstelltes Gesicht sah. **2.** svw. ↑*zurückscheuen:* er schreckt vor nichts zurück; er schreckt nicht davor zurück, die Stadt zu zerstören; ~**schreiben** ⟨st. V.; hat⟩: *auf einen Brief o. ä. wieder schreiben, jmdm. schriftlich antworten:* jmdm. sofort z.; ich habe zurückgeschrieben, daß ich einverstanden bin; ~**schwimmen** ⟨st. V.; ist⟩: *wieder an den, in Richtung auf den Ausgangsort schwimmen;* ~**schwingen** ⟨st. V.; ist⟩: *sich schwingend zurückbewegen:* das Pendel schwingt zurück; ~**sehen** ⟨st. V.; hat⟩: vgl. ~blicken; ~**sehnen, sich** ⟨sw. V.; hat⟩: *sich danach sehnen, wieder bei jmdm., wieder an einem bestimmten Ort, in einer bestimmten Lage zu sein:* ich sehne mich zu ihr, nach Italien zurück; ~**senden** ⟨unr. V., sandte/(seltener) sendete zurück, hat zurückgesandt/(seltener:) zurückgesendet⟩ (geh.): vgl. ~schicken; ~**setzen** ⟨sw. V.⟩: **1.** ⟨hat⟩ **a)** *wieder an seinen [früheren] Platz setzen:* den Topf auf die Herdplatte z.; er setzte den Fisch ins Aquarium zurück; **b)** ⟨z. + sich⟩ *sich wieder setzen, wo man vorher gesessen hat:* er setzte sich an den Tisch zurück. **2.** *nach hinten versetzen* ⟨hat⟩: seinen Fuß [ein Stück, einen Schritt] z.; wir könnten die Trennwand ein Stück z. **3.** ⟨hat⟩ **a)** ⟨z. + sich⟩ *sich erheben u. weiter hinten wieder setzen:* ich setze mich [ein paar Reihen] zurück; **b)** *nach hinten setzen:* der Lehrer setzte den Schüler zwei Reihen zurück. **4.** ⟨hat⟩ **a)** *(als Fahrer ein Fahrzeug) nach hinten bewegen:* er setzte den Wagen [zwei Meter] zurück; **b)** *rückwärts fahren:* der Fahrer, der LKW setzte [fünf Meter] zurück. **5.** *(gegenüber anderen, Gleichberechtigten) in kränkender Weise benachteiligen:* ich kann ihn nicht so z.; er fühlte sich [gegenüber seinen älteren Geschwistern] zurückgesetzt. **6.** (landsch.) *(den Preis einer Ware, eine Ware) herabsetzen* (1) ⟨hat⟩: etw. [im Preis] z. **7.** (Jägerspr.) *ein kleineres Geweih bekommen als im Vorjahr* (Jägerspr.): der Hirsch hat zurückgesetzt; ~**setzung, die: 1.** *das Zurücksetzen, Zurückgesetztwerden.* **2.** *Handlung, durch die jmd. zurückgesetzt* (5) *wird, Kränkung:* er empfand es als Z. [seiner Person], daß man seinen Vorschlag nicht einmal diskutierte; ~**sinken** ⟨st. V.; ist⟩: **1.** *nach hinten sinken:* er sank in seinen Sessel zurück. **2.** (geh.) *zurückfallen* (4): in Bewußtlosigkeit z.; er ist wieder in seinen Fatalismus zurückgesunken; ~**sollen** ⟨unr. V.; hat⟩. ~**müssen** ~**spielen** ⟨sw. V.; hat⟩ (Ballspiele): **a)** svw. ↑~geben (2 a): den Ball zum Torwart z.; **b)** *nach hinten befördern:* er spielte den Ball zurück; ~**springen** ⟨st. V.; ist⟩: **1. a)** *wieder an den Ausgangspunkt springen;* **b)** *nach hinten springen:* er mußte vor dem heranrasenden Motorrad z. **2. a)** *sich ruckartig zurückbewegen:* der Zeiger sprang plötzlich [auf 25] zurück; **b)** *sich springend* (5 b) *zurückbewegen:* der Ball prallte gegen die Latte und sprang ins Feld zurück. **3.** *nach hinten versetzt sein:* der mittlere, etwas zurückspringende Teil der Fassade; ~**spulen** ⟨sw. V.; hat⟩: *spulend zurücklaufen lassen:* das Tonband z.; ~**stauen** ⟨sw. V.; hat⟩: **a)** *stauen, aufstauen:* durch das Wehr wird das Wasser zurückgestaut; **b)** ⟨z. + sich⟩ *sich stauen:* das Wasser staut sich zurück; ~**stecken** ⟨sw. V.; hat⟩: **1.** *wieder an seinen [früheren] Platz stecken:* er steckte den Kugelschreiber [in seine Tasche, ins Etui] zurück. **2.** *nach hinten stecken, versetzen:* steck den Pflock doch einfach ein Stück zurück! **3.** *in seinen Ansprüchen, Zielvorstellungen o. ä. bescheidener werden, sich mit weniger zufriedengeben:* er ist [nicht] bereit zurückzustecken; ~**stehen** ⟨unr. V.; hat⟩: **1.** *weiter hinten stehen:* das Haus steht [etwas] zurück. **2.** *hinter jmdm., etw. rangieren, geringer,*

schlechter, weniger wert sein: wir dürfen keinesfalls hinter der Konkurrenz z.; ⟨auch o. Präp.-Obj.:⟩ keiner wollte da natürlich z. *(weniger gelten).* **3.** *(anderen) den Vortritt lassen, (zugunsten anderer) Zurückhaltung üben, verzichten:* er war nicht bereit zurückzustehen; Ü dies ist eine Frage, hinter der alle anderen Probleme z. müssen; ~**stellen** ⟨sw. V.; hat⟩: **1.** *wieder an den [früheren] Platz stellen:* stell das Buch [ins Regal] zurück! **2.** *nach hinten stellen:* wir können den Tisch noch einen Meter weiter z. **3.** *kleiner stellen, niedriger einstellen:* ich werde die Heizung [etwas] z.; wir müssen die Uhren eine Stunde z. *(die Zeiger, die Anzeige auf eine Stunde früher einstellen).* **4.** *zurücklegen* (6): können Sie mir von dem Wein eine Kiste z.? **5.** *vorläufig von etw.* (bes. *vom Wehrdienst) befreien:* er wurde [für ein Jahr vom Wehrdienst] zurückgestellt; sollen wir den Jungen schon einschulen oder lieber noch z. lassen? **6. a)** *zunächst nicht behandeln, nicht in Angriff nehmen, aufschieben:* der geplante Neubau wird wegen der angespannten Finanzlage zurückgestellt; **b)** *vorerst nicht geltend machen, nicht darauf bestehen, um Wichtigeres, Vordringlicheres nicht zu beeinträchtigen, zu hindern:* seine Bedenken, seine persönlichen Interessen z.; in dieser Situation müssen alle Sonderwünsche zurückgestellt werden. **7.** (österr.) *(etw., was man sich geliehen hat, dem Besitzer) zurückgeben, -schicken, -bringen:* hast du [ihm] das Fahrrad schon zurückgestellt?, dazu: ~**stellung, die;** ~**stoßen** ⟨st. V.⟩: **1.** *wieder an seinen [früheren] Platz stoßen* (1 d) ⟨hat⟩: er stieß ihn [in das Zimmer] zurück; **b)** *nach hinten stoßen* (1 d): er stieß den Stuhl zurück; **c)** *(jmdn., der/etw., was auf einen zukommt) von sich stoßen u. so abwehren:* als er sie küssen wollte, stieß sie ihn zurück; Ü er stieß die Hand zur Versöhnung zurück. **2.** (selten) *abstoßen* (5) ⟨hat⟩: seine aalglatte Art stößt mich zurück. **3.** ⟨ist⟩ **a)** *mit einem Kraftfahrzeug ein Stück rückwärts fahren:* der Busfahrer mußte zweimal z.; **b)** *ein Stück rückwärts gefahren werden:* der Lkw stieß [einige Meter] zurück; ~**strahlen** ⟨sw. V.; hat⟩: **a)** *(Strahlen, Licht) reflektieren:* die Leinwand strahlt das Licht zurück; **b)** *(von Strahlen, Licht) reflektiert werden:* das Licht der Sonne wird reflektiert und strahlt in den Weltraum zurück; vgl. ~strahlung, die ⟨o. Pl.⟩: vgl. Rückstrahlung; ~**streichen** ⟨st. V.; hat⟩: *nach hinten streichen* (1 b): ich strich mir das Haar zurück; ~**streifen** ⟨sw. V.; hat⟩: *nach hinten streifen* (3): ~**strömen** ⟨sw. V.; ist⟩: vgl. ~fließen (1): das Wasser strömt zurück; Ü nach der Pause strömte das Publikum in den Saal zurück; ~**stufen** ⟨sw. V.; hat⟩: *wieder in einen niedrigeren Rang, bes. in eine niedrigere Lohn-, Gehaltsgruppe versetzen:* jmdn. [in eine niedrigere Lohngruppe] z., dazu: ~**stufung, die:** vgl. Rückstufung; ~**taumeln** ⟨sw. V.; ist⟩: **1.** *sich taumelnd* (a) *auf den Ausgangspunkt hinbewegen:* er taumelte zum Bett zurück. **2.** *nach hinten taumeln* (b): benommen taumelte er zurück und fiel zu Boden; ~**tragen** ⟨st. V.; hat⟩: vgl. ~bringen (1 a); ~**transportieren** ⟨sw. V.; hat⟩: vgl. ~bringen (1 a); ~**treiben** ⟨st. V.; hat⟩: *wieder an den [früheren] Platz, an den Ausgangsort treiben:* die Kühe auf die Weide z.; ~**treten** ⟨st. V.⟩: **1.** vgl. ~schlagen (1) ⟨hat⟩. **2.** *nach hinten treten* [einen Schritt] z.; bitte von der Bahnsteigkante z.! **3.** *nach hinten versetzt sein; zurückspringen* (3) ⟨ist⟩: eine weite Buchtung, zu der hier das Ufer ... zurücktritt (Th. Mann, Krull 326). **4.** *weniger wichtig werden, an Bedeutung verlieren, in den Hintergrund treten* ⟨ist⟩: kleine Betriebe treten immer mehr zurück; Die Kirche als Bauaufgabe tritt zurück (Bild. Kunst 3, 34); demgegenüber/dahinter tritt alles andere stark zurück. **5.** *sein Amt niederlegen, abgeben* ⟨ist⟩: die Regierung, der Kanzler soll z. *(demissionieren);* er ist [als Vorsitzender] zurückgetreten; er mußte vom Amt z.; er ist zurückgetreten worden (ugs. scherzh.: *ist zum Rücktritt gezwungen worden).* **6.** *(auf ein Recht o. ä.)* *verzichten:* ich trete von meinen Kaufrecht zurück. **7.** *(eine Vereinbarung o. ä.) für ungültig erklären, rückgängig machen* ⟨ist⟩: von dem Vertrag, von dem Kauf kannst du innerhalb einer Woche jederzeit z.; ~**tun** ⟨unr. V.; hat⟩ (ugs.): etw. ↑~legen, ~stellen, ~setzen: zu den Käse in den Kühlschrank zurück; ~**übersetzen** ⟨sw. V.; hat⟩: svw. ↑rückübersetzen; ~**verfolgen** ⟨sw. V.; hat⟩: *etw. in Richtung auf seinen Ausgangspunkt, seinen Ursprung, in die Vergangenheit verfolgen:* eine Tradition, die sich bis ins Mittelalter z. läßt; ~**verlangen** ⟨sw. V.; hat⟩: **1.** vgl. ~fordern. **2.** (geh., selten) *(jmdn., etw.) wiederhaben wollen:* er verlangte sehnlich nach ihr, nach ihrer Liebe zurück; ~**verlegen** ⟨sw.

läuft [von dort] in den Behälter zurück. **3.** *sich laufend*
(7 b) *zurückbewegen:* das Tonband z. lassen; das Förder-
band läuft zurück; ~**legen** ⟨sw. V.; hat⟩: **1.** *wieder an
seinen [früheren] Platz legen* (3): er legte den Hammer
[an seinen Platz] zurück. **2.** *(einen Körperteil) nach hinten
beugen:* er legte den Kopf zurück. **3.** ⟨z. + sich⟩ **a)** *sich
nach hinten legen, lehnen:* er legte sich [im Sessel] bequem
zurück; **b)** *seinen Körper aus der aufrechten Haltung in
eine schräg nach hinten geneigte Lage bringen:* beim Wasser-
skifahren muß man sich [mit dem ganzen Körper] etwas
z. **4.** vgl. ~**schieben** (3): den Riegel z. **5.** *(Geld) nicht
verbrauchen, aufbewahren, sparen:* er verdient so gut, daß
er [sich] jeden Monat ein paar hundert Mark z. kann.
6. *für einen bestimmten Kunden aufbewahren u. nicht ander-
weitig verkaufen:* können Sie mir den Mantel [gegen eine
Anzahlung] bis morgen z.? **7.** *(eine Wegstrecke) gehend,
fahrend usw. hinter sich lassen, bewältigen:* eine Strecke
z.; die letzten zwei Kilometer legte er zu Fuß, im Dauerlauf
zurück; Ü die Höhe der Leistungen hängt von
den zurückgelegten Versicherungszeiten ab. **8.** (österr.) *(ein
Amt o. ä.) niederlegen:* Hochgestellte Beamte haben ihre
Posten zurückgelegt (Presse 7. 10. 68, 2); ~**lehnen** ⟨sw.
V.; hat⟩: *nach hinten lehnen:* den Kopf z.; er lehnte sich
[im Sessel] zurück; ~**leiten** ⟨sw. V.; hat⟩: *wieder an den
Ausgangsort, -punkt leiten:* das Wasser, das Gas wird durch
ein Rohr in den Behälter zurückgeleitet; unzustellbare Sen-
dungen werden zum Absender zurückgeleitet; ~**lenken** ⟨sw.
V.; hat⟩: **1.** *wieder an den Ausgangsort, -punkt lenken* (1 a).
2. *wieder auf etw. lenken* (2 a): das Gespräch auf das eigent-
liche Thema z.; ~**liegen** ⟨st. V.; hat⟩: **1.** *(seit einer bestimm-
ten Zeit) der Vergangenheit angehören; hersein* (a): das,
dieses Ereignis, das Erdbeben liegt inzwischen schon lange
zurück; es liegt noch keine acht Tage zurück, daß er das
gesagt hat; in den zurückliegenden *(letzten)* Jahren. **2.**
(bes. Sport) *(in einem Wettbewerb o. ä.) im Rückstand
liegen, weiter hinten liegen:* der Läufer liegt [weit, eine
Runde] zurück; die Mannschaft lag [um] fünf Punkte,
0 : 3 zurück. **3.** (selten) *hinter einem liegen:* die Küste liegt
jetzt schon fünf Meilen zurück; ~**machen** ⟨sw. V.⟩: **1.**
(ugs.) svw. ↑~**bewegen,** ~**klappen** o. ä. ⟨hat⟩: den Riegel
z. **2.** (landsch.) svw. ↑~**fahren,** ~**gehen,** ~**kehren:** wann
wollt ihr denn [nach Hause] z.?; ~**marschieren** ⟨sw. V.;
ist⟩: vgl. ~**gehen** (1); ~**melden** ⟨sw. V.; hat⟩: **a)** ⟨z. +
sich⟩ *melden, daß man zurück ist:* sich in der Schreibstube,
beim Vorgesetzten z.; **b)** (selten) *melden, daß jmd., etw.
zurück ist:* der Hauptmann meldete seine Kompanie zu-
rück; ~**müssen** ⟨unr. V.; hat⟩: **1.** vgl. ~**können** (1): ich
muß noch mal [ins Haus] zurück, ich habe etwas vergessen;
ich muß jetzt wirklich zurück (ugs.; *muß nach Hause gehen).*
2. (ugs.) *zurückbewegt, -gebracht, -gelegt usw. werden müs-
sen:* der Schrank muß ins Schlafzimmer zurück; ~**nahme,**
die: das Zurücknehmen; ~**nehmen** ⟨st. V.; hat⟩: **1.** *etw.,
was man verkauft hat u. was der Käufer zurückgeben* (1 b)
möchte, wieder annehmen [u. den Kaufpreis zurückerstat-
ten]: der Händler hat das defekte Gerät anstandslos zu-
rückgenommen. **2. a)** *(eine Behauptung, Äußerung) wider-
rufen:* er wollte die Beleidigung nicht z.; nimm das sofort
zurück!; R nehme alles zurück und behaupte das Gegen-
teil (scherzh.; *ich nehme es zurück*); **b)** *eine selbst getroffene
Anordnung o. ä. für nichtig erklären:* der Landrat soll das
Demonstrationsverbot z.; einen Antrag, eine Klage z. *(zu-
rückziehen).* **3. a)** (Milit.) *(Truppen) weiter nach hinten
verlegen, zurückziehen:* eine Einheit z.; Die ganze Front
wird in unserem Abschnitt zurückgenommen (Kirst, 08/15,
510); **b)** (Sport) *(einen Spieler) zur Verstärkung der Vertei-
digung nach hinten beordern:* nach dem 2 : 0 nahm der
Trainer die Halbstürmer zurück. **4.** (Brettspiele) *(einen
Zug) rückgängig machen:* darf ich den Zug [noch einmal]
z.? **5. a)** *(einen Körperteil) nach hinten bewegen:* er nahm
den Kopf, die Schultern zurück; **b)** *wieder in seine vorherige
Lage bewegen:* nimm sofort deinen Fuß zurück! **6.** *auf
eine niedrigere Stufe o. ä. regulieren* (1): das Gas, die Laut-
stärke [etwas, ganz] z.; wenn der Lautsprecher verzerrt,
mußt du die Bässe etwas z.; ~**neigen** ⟨sw. V.; hat⟩: vgl.
~**beugen;** ~**passen** ⟨sw. V.; hat⟩ (Ballspiele): *mit einem
Paß* (3) *zurückspielen:* den Ball zum Torwart z.; ~**pfeifen**
⟨st. V.; hat⟩: **1.** *durch einen Pfiff, Pfiffe auffordern zurückzu-
kommen:* seinen Hund z. **2.** (salopp) *(jmdn.) befehlen,
eine begonnene Aktion abzubrechen, ein Ziel nicht weiter
zu verfolgen:* der Polizeipräsident wurde vom Innenmini-

ster zurückgepfiffen; ~**prallen** ⟨sw. V.; ist⟩: **1.** *von etw.
abprallen u. sich wieder in Richtung auf den Ausgangspunkt
bewegen:* von etw. z. **2.** *auf dem Wege irgendwohin plötzlich,
bes. vor Schreck, innehalten u. zurückweichen:* er prallte
vor dem entsetzlichen Anblick zurück; ~**reichen** ⟨sw. V.;
hat⟩: **1.** *wieder zurückgeben:* der Zöllner reichte mir den
Paß zurück. **2.** *(zu einem bestimmten Zeitpunkt in der
Vergangenheit) angefangen haben, entstanden sein:* die Tra-
dition reicht [bis] ins Mittelalter zurück; ein [bis] weit
ins 17. Jahrhundert zurückreichender Stammbaum; ~**rei-
sen** ⟨sw. V.; ist⟩: vgl. ~**fahren** (1 a); ~**reißen** ⟨st. V.; hat⟩:
nach hinten reißen: er konnte den Lebensmüden gerade
noch [von der Brüstung] z.; ~**reiten** ⟨st. V.; hat⟩: vgl. ~**gehen**
(1 a); ~**rennen** ⟨unr. V.; ist⟩ vgl. ~**laufen** (1); ~**rollen** ⟨sw.
V.⟩: **a)** *den am Ausgangspunkt rollen* ⟨hat⟩: er ließ
das Faß zurückgerollt; **b)** *nach hinten rollen* ⟨ist⟩: der Ball
ist zurückgerollt; ~**rufen** ⟨st. V.; hat⟩: **1. a)** *rufend auffordern
zurückzukommen:* jmdn. [ins Zimmer, zu sich] z.; Ü jmdn.
ins Leben z. *(wiederbeleben);* **b)** vgl. ↑~**beordern:** einen
Botschafter z. **2.** *wieder (ins Bewußtsein) bringen:* sich,
jmdm. etw. ins Gedächtnis, Bewußtsein, in die Erinnerung
z. **3.** *als Antwort rufen:* er hat noch zurückgerufen; er
werde auf mich warten. **4. a)** *bei jmdm., von dem man
angerufen wurde, seinerseits anrufen:* ich habe im Moment
keine Zeit, kann ich später z.?; **b)** (landsch.) *(jmdn., von
dem man angerufen wurde, seinerseits) anrufen:* kurzer An-
ruf genügt, wir rufen Sie zurück; ~**rutschen** ⟨sw. V.; ist⟩:
vgl. ~**gleiten;** ~**schaffen** ⟨sw. V.; hat⟩: vgl. ~**befördern;**
~**schallen** ⟨sw. u. st. V.; ist⟩: vgl. ~**hallen;** ~**schalten** ⟨sw.
V.; hat⟩: **1.** *wieder auf etw. schalten, was vorher eingeschaltet
war:* schalte doch bitte aufs dritte Programm zurück! **2.**
*auf eine niedrigere Stufe, bes. in einen niedrigeren Gang
schalten:* er schaltete vor der Steigung [in/(seltener:) auf]
den 2. Gang zurück; ~**schaudern** ⟨sw. V.; hat⟩: **1.** *von
einem Schauder ergriffen zurückweichen:* er schauderte [bei,
vor dem Anblick] zurück; Ü vor einem Gedanken z. **2.**
(selten) svw. ↑²~**schrecken** (2): er schauderte vor der Tat
zurück; ~**schauen** ⟨sw. V.; hat⟩ (bes. südd., österr.,
schweiz.): **1.** vgl. ~**blicken** (1). **2.** vgl. ~**blicken** (2); ~**scheuen**
⟨sw. V.; hat⟩: *sich unverzüglich, schleunigst zurückbege-
ben:* scher dich gefälligst [auf deinen Platz] zurück; ~**scheu-
chen** ⟨sw. V.; hat⟩: vgl. ~**scheuen** ⟨sw. V.; hat⟩; ~**scheuen**
1. *(aus Angst vor unangenehmen Folgen) von etw. Abstand
nehmen:* nicht vor Mord z.; er scheute sich davor zurück,
ihn zu denunzieren; er scheute vor nichts zurück *(ist zu
allem imstande, kennt keine Skrupel).* **2.** (selten) svw. ↑²~**scheu**
zurückweichen: die Junge scheute vor dem Doktor zurück;
~**schicken** ⟨sw. V.; hat⟩: **1.** *wieder an den Ausgangsort,
-punkt* ¹*schicken* (1): einen Brief [an den Empfänger] z.
2. *veranlassen, daß zurückzugehen:* die Mutter schickte
den Jungen mit dem verschimmelten Brot zum Bäcker
zurück; da wir keine gültigen Pässe hatten, wurden wir
an der Grenze zurückgeschickt *(ließ man uns nicht einrei-
sen);* ~**schieben** ⟨st. V.; hat⟩: **1.** *wieder an den Ausgangs-
punkt, an seinen [früheren] Platz schieben:* die Lok schob
den Waggon auf das Abstellgleis zurück; den Teller z.;
er schob ins Zimmer zurück. **2.** *nach hinten schieben:*
den Schrank, das Auto [ein Stück] z.; er schob seine Mütze
[etwas] zurück. **3.** ⟨z. + sich⟩ *sich nach hinten schieben*
(3 c): der Sitz hat sich um ein ganzes Stück zurückgeschoben.
3. *zur Seite schieben:* die Vorhänge, den Riegel z.; ~**schießen**
⟨st. V.⟩: **1.** *seinerseits auf jmdn. schießen* ⟨hat⟩: wir haben
Befehl, sofort zurückzuschießen. **2.** *wieder an den Ausgangs-
ort schießen* ⟨ist⟩: er schoß ins Haus zurück; ~**schlagen**
⟨st. V.⟩: **1.** *(jmdn.) wieder schlagen, zurück schlagen:* ⟨jmdn.⟩
1. *wieder zurück schlagen;* Ü einen Feind darf keine
Zeit bleiben zurückzuschlagen *(einen Vergeltungsschlag
zu führen).* **2.** *einen Schlag, Tritt zurückbefördern:* jmdm.
er schlug den Ball zum Torwart zurück. **3.** ⟨ist⟩ **a)** svw.
↑~**bewegen** (b): das Pendel schlägt zurück; **b)** *schlagend*
(2 a) *zurückprallen:* die Wellen schlugen von den Klippen
zurück. **4.** ⟨hat⟩ **a)** *nach hinten schlagen* (5 a), *umschlagen:*
er schlug seinen Kragen zurück; **b)** *beiseite schlagen* (5 a):
einen Vorhang, den Teppich, die Bettdecke z.; er schlug
die Plane zurück. **5.** *durch geeignete Gegenwehr zum Rück-
zug zwingen* ⟨hat⟩: den Feind z.; der Türke ... wird von
den Toren Wiens zurückgeschlagen (Bild. Kunst 3, 26).
6. *sich nachteilig auswirken:* dieser Schritt der Regie-
rung wird mit Sicherheit auf die internationalen Beziehun-
gen z.; ~**schleppen** ⟨sw. V.; hat⟩: **1.** vgl. ~**tragen:** er schleppte

Partei], den Vorsitz in einem Gremium z. **2.** (Ballspiele) **a)** *(den Ball, Puck) wieder demjenigen Spieler zuspielen, von dem man angespielt wurde:* der Libero gibt [den Ball] an den Torwart zurück; **b)** svw. ↑~spielen (b): er gab den Ball zurück. **3. a)** *auf die gleiche Art beantworten* (3): einen Blick z.; **b)** *antworten, erwidern* (1): ,,Danke gleichfalls!" gab er zurück; ,,Finden Sie das?" gab ihr Vetter treuherzig zurück (Musil, Mann 820); ~**geblieben: 1.** ↑~bleiben. **2.** ⟨Adj.; nicht adv.⟩ *geistig nicht normal entwickelt:* ein -es Kind; er ist [geistig] etwas z., dazu: ~**gebliebenheit,** die; -; ~**gehen** ⟨unr. V.; ist⟩: **1. a)** *wieder an den, in Richtung auf den Ausgangsort gehen:* auf seinen Platz z.; ich ging noch einmal [zum Café] zurück, weil ich meinen Hut vergessen hatte; **b)** *rückwärts gehen, sich nach hinten bewegen:* geh bitte ein Stück zurück; der Feind geht zurück *(weicht zurück);* Ü weit in die Geschichte z.; um das zu verstehen, muß man bis in die Zeit vor dem Krieg z. **2.** *sich wieder an, in Richtung auf den Ausgangspunkt, in Richtung auf die Ausgangslage bewegen:* der Zeiger geht langsam auf Null zurück; wenn die Platte zu Ende ist, geht der Tonarm automatisch zurück; Ü der Fahrer ging auf 80 zurück *(verlangsamte das Tempo auf 80 km/h).* **3. a)** (ugs.) *seinen Wohnsitz zurückverlegen:* nach dem Examen ging er [wieder] nach München zurück; **b)** *wieder gehen* (4 c): er will in den Staatsdienst, in die Industrie, an die Universität, zum Theater zurück; **c)** *die Rückfahrt beginnen:* unser Bus geht um 11 Uhr zurück; **d)** *(von einer Fahrt, Reise o. ä.) in Richtung auf den Ausgangsort, -punkt erfolgen, angetreten werden:* wann soll die Reise z.?; ⟨unpers.:⟩ anschließend geht es dann [ins Hotel] zurück. **4. a)** *sich verkleinern [u. schließlich verschwinden]:* das Geschwür, die Entzündung, die Schwellung, der Bluterguß geht allmählich zurück; **b)** *abnehmen, sich verringern:* die Fischbestände gehen immer mehr zurück; die Zahl der Verkehrstoten ist leicht zurückgegangen; die Temperatur, das Fieber, das Hochwasser ist etwas zurückgegangen *(gesunken);* die Produktion, das Geschäft, der Konsum, der Umsatz geht kontinuierlich zurück. **5.** *[nicht angenommen werden u.] zurückgeschickt werden:* ein Essen [zum Lokal] z. lassen; die beschädigten Bücher gehen an den Verlag zurück; die Unterlagen gehen an den Bewerber zurück. **6.** *seinen Ursprung in etw. haben; herstammen:* diese Redensart geht auf Luther zurück; diese Verordnung geht [noch] auf Bismarck zurück; ~**gelangen** ⟨sw. V.; ist⟩: vgl. ~kommen (2); ~**geleiten** ⟨sw. V.; hat⟩: vgl. ~begleiten; ~**gewinnen** ⟨st. V.; hat⟩: *(etw., was man verloren hat) wieder gewinnen, wieder in seinen Besitz bringen:* verspieltes Geld z.; Ü sein Selbstvertrauen, seine Freiheit z.; abgewanderte Wählerstimmen, Anhänger z., dazu: ~**gewinnung,** die; ~**gezogen: 1.** ↑~ziehen. **2.** ⟨Adj.; nicht adv.⟩ *in Zurückgezogenheit, Abgeschiedenheit [vor sich gehend, lebend]:* ein -es Leben führen; er lebt noch -er als vorher, dazu: ~**gezogenheit,** die; -: *Zustand des Sich-zurückgezogen-Habens, Abgeschiedenheit, Kontaktlosigkeit:* in [völliger] Z. leben; ~**gleiten** ⟨st. V.; ist⟩: *sich gleitend* (1 a) *zurückbewegen:* das Segelflugzeug gleitet zur Erde zurück: sich ins Bassin z. lassen; Ü in Entschlußlosigkeit z.; ~**greifen** ⟨st. V.; hat⟩: **1.** *beim Erzählen in der Vergangenheit beginnen, auf zeitlich weiter Zurückliegendes zurückgehen:* werdet nicht wieder zornig, wenn ich wieder zurückgreife. Im Jahre fünfundvierzig ... (Hacks, Stücke 351). **2.** *von etw. (wovon man bislang noch keinen Gebrauch gemacht hat) Gebrauch machen:* auf seine Ersparnisse z.; auf ein altes Hausmittel, auf eine altbewährte Methode z.; ~**grüßen** ⟨sw. V.; hat⟩ (selten): svw. ↑wiedergrüßen; ~**haben** ⟨unr. V.; hat⟩ (ugs.): svw. ↑wiederhaben: hast du das Buch inzwischen zurück?; ich will es aber z. *(ich will es nur verleihen);* das Geld kannst du meinetwegen z. *(gebe ich dir gerne zurück);* ~**hallen** ⟨sw. V.; ist⟩: *(von Schall) reflektiert werden;* ~**halten** ⟨st. V.; hat⟩ /vgl. ~haltend/: **1.** *daran hindern, sich zu entfernen, wegzugehen, davonzulaufen:* jmdn. am Arm z.; wenn er das Kind nicht im letzten Augenblick zurückgehalten hätte, wäre es vor ein Auto gelaufen; Kriegsgefangene widerrechtlich z.; wer gehen will, den soll man nicht z.; der Verein versuchte den Spieler mit allen Mitteln zurückzuhalten. **2.** *am Vordringen hindern, (jmdm.) den Weg versperren; aufhalten* (1 a): Demonstranten z.; der Ordner versuchten die Menge zurückzuhalten. **3.** *bei sich behalten, nicht weitergeben; nicht herausgeben:* Nachrichten z.; die Sendung wird noch vom Zoll zurückgehalten; er sollte tief einatmen und die

Luft möglichst lange in der Lunge z.; sein Wasser, den Stuhl [künstlich] z. **4.** *an etw. hindern, von etw. abhalten:* du hättest ihn von diesem Schritt z. müssen; er war durch nichts davon zurückzuhalten *(abzubringen).* **5. a)** *nicht äußern, nicht zum Ausdruck bringen:* seinen Zorn, seine Gefühle nicht länger z. können; er hielt seine Meinung/mit seiner Meinung nicht zurück; **b)** *(mit etw.) warten, zögern:* er hält mit dem Verkauf der Aktien noch zurück. **6.** ⟨z. + sich⟩ **a)** *sich beherrschen; sich dazu zwingen, etw. nicht zu tun:* ich mußte mich [gewaltsam] z. [um ihm nichts anzutun]; du sollst dich beim Essen, Trinken etwas z.; **b)** *sich (gegenüber anderen) im Hintergrund halten, sich bei etw. nicht stark beteiligen:* er hielt sich in der Diskussion sehr zurück, dazu: ~**haltend** ⟨Adj.⟩: **a)** *dazu neigend, sich im Hintergrund zu halten, bescheiden, unaufdringlich, still:* ein -er Mensch; seine -e Art; im Mann ist sehr z.; Ü ein -es *(unaufdringliches)* Grün; **b)** *reserviert:* man bereitete dem Staatsgast einen eher -en Empfang; er ist [mir gegenüber] immer sehr z.; der Beifall des Premierenpublikums war recht z. *(mäßig);* Ü die derzeit sehr -e *(schwache)* Nachfrage; er ist mit Lob sehr z. *(spricht nur selten ein Lob aus),* ~**haltung,** die ⟨o. Pl.⟩: **1.** (selten) *das Zurückhalten, Zurückgehaltenwerden, Sichzurückhalten.* **2. a)** *zurückhaltendes* (a) *Wesen, Verhalten, zurückhaltende Art:* seine vornehme Z.; Z. üben, beobachten; **b)** *zurückhaltendes* (b) *Wesen, Verhalten, zurückhaltende Art; Reserve* (b): seine kühle, fast verletzende Z.; die Kritik hat seinen neuen Roman mit Z. aufgenommen; Ü an der Börse herrschte große Z.; ~**hauen** ⟨unr. V.; haute zurück, hat zurückgehauen⟩ (ugs.): vgl. ~schlagen (1); ~**holen** ⟨sw. V.; hat⟩: vgl. ~bringen, ~rufen (1, 2); ~**jagen** ⟨sw. V.⟩: **1.** vgl. ~treiben. **2.** vgl. ~eilen; ~**kämmen** ⟨sw. V.; hat⟩: *nach hinten kämmen:* er kämmt [sich] das Haar zurück; ~**kaufen** ⟨sw. V.; hat⟩: *(etw., was man verkauft hat) käuflich wiedererwerben:* ich würde das Grundstück gerne z. *(zurückkaufen);* ~**kehren** ⟨sw. V.; ist⟩ (geh.): **1.** svw. ↑~kommen (1 a): *von einer Reise, aus dem Urlaub, aus dem Exil, einer Spaziergang [nach Hause] z.;* er ist in den Schoß der Familie, der Kirche zurückgekehrt (↑Schoß 2 a); er ist zu seiner ersten Liebe zurückgekehrt. **2.** *wieder an den Ausgangspunkt gelangen:* der Zeiger kehrt in die Nullstellung zurück. **3.** *sich wieder einstellen* (5 b): allmählich kehrte das Bewußtsein, die Erinnerung zurück. **4.** *auf etw. zurückgreifen:* zu klassischen Formen z.; ~**klappen** ⟨sw. V.; hat⟩: *nach hinten klappen:* die Lehne z.; ~**kommandieren** ⟨sw. V.; hat⟩: ~rufen (1); ~**kommen** ⟨st. V.; ist⟩: **1. a)** *wieder am Ausgangsort, -punkt ankommen, wiederkommen:* aus dem Urlaub z.; wann kommt ihr [nach Hause] zurück?; er kam mit reicher Beute vom Angeln zurück; der Brief ist [als unzustellbar] zurückgekommen; **b)** *sich wieder einstellen* (5 b): die Schmerzen kommen zurück; allmählich kam [ihm] die Erinnerung zurück; **c)** (ugs.) *zurückgelegt, -gebracht o. ä. werden:* die Bücher kommen alle in ein Zimmer zurück. **2.** *wieder an den Ausgangspunkt gelangen:* und wie soll ich dann [von da] dann Auto z.?; kommt man denn da so spät noch zurück? **3.** *etw. wieder aufgreifen; auf jmdn., etw. wieder Bezug nehmen:* auf ein Thema, eine Frage, einen Punkt z.; ich werde eventuell auf dein Angebot z.; falls Sie bis dahin noch frei sind, würde wir gerne auf Sie z.; ~**können** ⟨unr. V.; hat⟩: **1. a)** *zurückkommen, -gehen, -kehren können:* nicht mehr [ans Ufer] z.; **b)** *zurückgelegt, -gebracht o. ä. werden können:* das Buch kann in die Bibliothek z. **2.** *eine Entscheidung o. ä. wieder rückgängig machen können:* wenn du erst mal unterschrieben hast, kannst du nicht mehr z.; ~**kriegen** ⟨sw. V.; hat⟩ vgl. ~bekommen; ~**lächeln** ⟨sw. V.; hat⟩: *jmdm., der einem zulächelt, ebenfalls zulächeln; seinerseits anlächeln:* die Alte lächelte freundlich zurück; ~**lachen** ⟨sw. V.; hat⟩: vgl. ~lächeln; ~**lassen** ⟨st. V.; hat⟩: **1. a)** *dort lassen, wo man sich entfernt; nicht mitnehmen:* ein Pfand z.; das Gepäck im Hotel z.; ich lasse dir/für dich eine Nachricht zurück; Ü der tödlich Verunglückte ließ eine Frau und zwei Kinder [unversorgt] zurück; **b)** *hinterlassen* (3): eine Spur, Spuren z.; die Wunde hat [k]eine Narbe zurückgelassen. **2.** *zurückgehen, -fahren usw... zurückkommen lassen:* sie wollten ihn [nach] Hause, in seine Heimat] z., dazu: ~**lassung,** die; -: *das Zurücklassen* (1) oder Zustand o. ä. hinter Z. hoher Schulden; ~**laufen** ⟨st. V.; ist⟩: **1.** *an den, in Richtung auf den Ausgangsort laufen; zurückgehen.* **2.** svw. ↑~fließen (1 a): das Wasser

habe; der Wagen muß nach Hamburg zurückgebracht werden; von der Reise habe ich noch 300 Mark zurückgebracht; Ü jmdn. ins Leben z. *(jmdn. wiederbeleben);* erst das Klingeln des Telefons brachte mich in die Wirklichkeit zurück; **b)** svw. ↑~führen (1), ~begleiten: er brachte die Dame an ihren Platz zurück; der Angeklagte wurde in seine Zelle zurückgebracht. **2.** (ugs.) svw. ↑~werfen (4): die lange Krankheit hat ihn [in der Schule] ganz schön zurückgebracht. **3.** (landsch.) svw. ↑~bekommen (2): ich bringe den Hebel nicht mehr zurück; ~**brüllen** ⟨sw. V.; hat⟩: vgl. ~lächeln: wenn der mich anbrüllt, brülle ich zurück; ~**dämmen** ⟨sw. V.; hat⟩: **1.** svw. ↑eindämmen (1): das Hochwasser z. **2.** svw. ↑eindämmen (2): die Inflation, eine Seuche z.; ~**datieren** ⟨sw. V.; hat⟩: **1.** *mit einem früheren Datum versehen* (Ggs.: vorausdatieren): eine Rechnung z. **2.** *für etw., für die Entstehung von etw. einen früheren Zeitpunkt ansetzen:* eine Überprüfung mit moderneren Methoden führte dazu, daß man die Statue um etwa 200 Jahre z. mußte. **3.** svw. ↑~gehen (6): Hofmannsthals „organische" und Georges „plastische" Formgesinnung ... datieren auf den gleichen geschichtsphilosophischen Sachverhalt zurück (Adorno, Prismen 194); ~**denken** ⟨unr. V.; hat⟩: *an etw. Zurückliegendes, an jmdn., den man gekannt hat, denken:* an seine Jugend z.; an ein Erlebnis gern z.; wenn ich so zurückdenke, muß ich sagen, es war eine schöne Zeit; ~**drängen** ⟨sw. V.; hat⟩: **1. a)** *wieder an, in Richtung auf den Ausgangsort drängen* (2 a): die Demonstranten wurden von Polizisten [hinter die Absperrung] zurückgedrängt; **b)** *nach hinten [weg] drängen:* er drängte ihn [immer weiter, ein Stück] zurück; Ü er versuchte die Angst zurückzudrängen *(zu unterdrücken).* **2.** *wieder an, in Richtung auf den Ausgangspunkt drängen* (2 b): die Menge drängte [ins Freie] zurück. **3.** *in seiner Wirksamkeit, Ausbreitung, Verbreitung zunehmend einschränken:* den Drogenmißbrauch z.; die Kassette drängt die Schallplatte immer weiter zurück; dazu: ~**drängung,** die; -, -en; ~**drehen** ⟨sw. V.; hat⟩: **1. a)** *wieder in die Ausgangsstellung drehen:* den Knopf auf Null z.; **b)** *rückwärts drehen:* beim Stellen der Uhr soll man [die Zeiger] nicht z.; **c)** *durch Zurückdrehen* (1 b) *eines Reglers o. ä. drosseln:* die Heizung, die Lautstärke [etwas] z. **2.** ⟨z. + sich⟩ *sich rückwärts drehen:* die Räder drehen sich zurück; ~**drücken** ⟨sw. V.; hat⟩: **a)** *nach hinten drücken:* er versuchte mich zurückzudrücken; **b)** *wieder in die Ausgangslage, an den Ausgangspunkt, -ort drücken:* den Hebel [in die Nullstellung] z.; er drückte ihn ins Zimmer zurück; ~**dürfen** ⟨unr. V.; hat⟩: **a)** *zurückkehren dürfen:* er darf nie mehr [in seine Heimat] zurück; **b)** *zurückgelegt, -gebracht o. ä. werden dürfen:* das ungeklaute Fleisch darf nicht in die Kühltruhe zurück; ~**eilen** ⟨sw. V.; ist⟩: *sich eilig zurückbegeben:* er eilte [ins Haus] zurück; ~**entwickeln,** sich ⟨sw. V.; hat⟩: *sich in einer Weise verändern, daß dadurch eine bereits durchlaufene Entwicklung wieder rückgängig gemacht wird:* seit dem Putsch hat sich das Land wirtschaftlich zurückentwickelt; ~**erbitten** ⟨st. V.; hat⟩ (geh.): vgl. ~fordern; ~**erhalten** ⟨st. V.; hat⟩: vgl. ~bekommen (1); ~**erinnern,** sich ⟨sw. V.; hat⟩: *sich erinnern; zurückdenken:* sich an eine Begegnung z.; wenn ich mich an damals zurückerinnere, dann muß ich heute noch lachen; ~**erlangen** ⟨sw. V.; hat⟩ (geh.): vgl. ~bekommen (1); ~**erobern** ⟨sw. V.; hat⟩: *durch Eroberung zurückerhalten:* ein Gebiet, eine Stadt z.; Ü einen Wahlkreis z.; dazu: ~**eroberung,** die; ~**erstatten** ⟨sw. V.; hat⟩: *rückerstatten:* die Unkosten werden Ihnen zurückerstattet, dazu: ~**erstattung,** die; ~**erwarten** ⟨sw. V.; hat⟩: *das Zurückkommen von jmdm., etw. erwarten:* ich erwarte ihn zum Abendessen, nächsten Montag zurück; er wird [am Büro] zurückerwartet; ~**fahren** ⟨st. V.⟩: **1.** ⟨ist⟩ **a)** *wieder an den, in Richtung auf den Ausgangspunkt fahren:* mit der Bahn z.; wann fährst du [nach Berlin] zurück? **b)** *sich fahrend rückwärts, nach hinten bewegen:* fahr doch mal ein Stück zurück! **2.** ⟨hat⟩ **a)** *mit einem Fahrzeug zurückbefördern:* ich kann dich, die Geräte dann [mit dem Auto] z.; **b)** *an den Ausgangspunkt fahren* (3 b): ich muß den Leihwagen heute noch nach Köln z. **3.** *sich plötzlich rasch nach hinten bewegen, zurückweichen* ⟨ist⟩: er fuhr entsetzt, mit einem Schrei, erschrocken zurück; sie fuhr vor der Schlange zurück. **4.** (Technik Jargon) *(eine Produktionsanlage o. ä.) auf geringere Leistung, auf geringeren Ausstoß einstellen* ⟨hat⟩: ein Kraftwerk z.; Als Folge des geringen Abflusses müssen die ... Raffinerien ... stärker

zurückgefahren werden (MM 6. 4. 74, 6); ~**fallen** ⟨st. V.; ist⟩: **1. a)** *wieder an den Ausgangspunkt fallen:* er ließ den angehobenen Vorhang wieder z. (Plievier, Stalingrad 325); **b)** *nach hinten fallen, sinken:* dann fiel sie ... in die Sammetpolster zurück (Langgässer, Siegel 133); er ließ sich [in den Sitz] z. **2.** (bes. Sport) **a)** *in Rückstand geraten:* der Läufer ist [weit, eine Runde] zurückgefallen; die Verfolger fielen immer weiter zurück; **b)** *auf ein niedrigeres Leistungsniveau o. ä. sinken:* die Mannschaft ist auf den fünften Platz zurückgefallen; der Schüler ist in Mathematik [auf eine Vier] zurückgefallen. **3.** (Milit.) svw. ↑~weichen; *zurückgeschlagen werden:* während die ... Front ... weiter nach Westen zurückfiel (Plievier, Stalingrad 58). **4.** *in einen früheren [schlechteren] Zustand, zu einer alten [schlechten] Gewohnheit o. ä. zurückkehren:* in den alten Trott z.; in die Barbarei z.; er fiel wieder in seine alte Lethargie zurück. **5.** *wieder in jmds. Eigentum übergehen:* das Grundstück fällt an den Staat zurück. **6.** *jmdm. angelastet werden; sich ungünstig, nachteilig auf jmdn. auswirken:* sein Auftreten fällt auf die ganze Mannschaft zurück; deine Gemeinheiten werden eines Tages auf dich [selbst] z.; ~**feuern** ⟨sw. V.; hat⟩: vgl. ~schießen: die Gangster feuerten zurück; ~**fighten** ⟨sw. V.; hat⟩ (Sport Jargon, bes. Boxen): *seinerseits fighten:* der Europameister fightet zurück; ~**finden** ⟨st. V.; hat⟩: *den Weg zum Ausgangspunkt finden:* im Dunkeln nicht mehr z.; ich finde allein zurück; ⟨auch mit Akk.-Obj.:⟩ den Weg zur Unterkunft nicht z.; Ü er hat [wieder] zu Gott, zum Glauben, zu seiner Frau zurückgefunden; er fand zu sich selbst z. *(sich wiederfinden* 3); ~**fliegen** ⟨st. V.⟩: **1.** *wieder an den, in Richtung auf den Ausgangspunkt fliegen* (4) ⟨ist⟩: mit der Lufthansa z.; ich fliege heute noch [nach Paris] zurück. **2.** ⟨hat⟩ **a)** *mit einem Flugzeug zurückbefördern:* Hilfsmannschaften z.; **b)** *an den Ausgangspunkt fliegen* (5 b): der Pilot muß die Maschine nach Rom z. **3.** (ugs.) *zurückgeworfen, -geschleudert werden, zurückprallen, zurückschnellen* ⟨ist⟩: der Ball prallte ab und flog [ins Spielfeld] zurück; ~**fließen** ⟨st. V.; ist⟩: **1.** *wieder an den Ausgangsort fließen:* das Wasser fließt [ins Becken] zurück; der Strom fließt zur Batterie zurück. **2.** (bes. von Geld) *zurückgelangen:* ein Teil des für den Autoimport aufgewendeten Geldes fließt [über den Tourismus] in das Land zurück; ~**fluten** ⟨sw. V.; ist⟩: vgl. ~fließen (1): der Sog des zurückflutenden Wassers; Ü die Menschenmassen fluteten vom Stadion zurück; ~**fordern** ⟨sw. V.; hat⟩: *die Rückgabe (von etw.) fordern; reklamieren* (2): seine Bücher z.; die Zuschauer forderten ihr Eintrittsgeld zurück; ~**fragen** ⟨sw. V. (landsch. auch: st.) V.; hat⟩: **1.** *eine Gegenfrage stellen, mit einer Gegenfrage antworten:* „Und Jan?" – „Jan?" fragte Sophie zurück (Bieler, Mädchenkrieg 221). **2.** (seltener) svw. ↑rückfragen: Das Foreign Office fragte beim englischen Konsul in Sansibar zurück (Grzimek, Serengeti 102); ~**führen** ⟨sw. V.; hat⟩: **1.** *jmdn. an den Ausgangsort führen:* jmdn. [nach Hause] z.; er führte seine Tänzerin an den Platz zurück; Ü der neue Trainer soll die Mannschaft in die Bundesliga z. **2.** *zum Ausgangspunkt führen* (7 b): es führt [von dort] kein anderer Weg zurück; die Linie führt in vielen Windungen zum Anfangspunkt zurück. **3.** svw. ↑~bewegen: den Hebel z. **4.** *etw. zurückverfolgen, bis man an den Ausgangspunkt gelangt; etw. von etw. ab-, herleiten:* die Sage wird in ihre gemeinsame Grundform z.; etw. auf seinen Ursprung z. *(feststellen, was der Ursprung von etw. ist);* **5.** *als Folge (von etw.) auffassen, verstehen:* das Unglück ist auf menschliches Versagen zurückzuführen; die Bauern führen die schlechte Ernte darauf zurück, daß es im Sommer sehr wenig geregnet hat; sein Versagen läßt sich zum Teil auch auf seine Erziehung z.; ~**gabe,** die ⟨Pl. selten⟩ (selten): *das Zurückgeben; Rückgabe* (1); ~**geben** ⟨st. V.; hat⟩: **1. a)** *wieder dem [ursprünglichen] Besitzer übergeben:* nach ein geliehenes Buch, geliehenes Geld z.; etw. freiwillig z.; der Lehrer hat [den Schülern] die Lateinarbeit nicht zurückgegeben; **b)** *das Zurückgeben von etw.) fordern; reklamieren* ... seinen Führerschein z. *(auf seinen Führerschein verzichten);* Ü jmdm. seine Freiheit z.; dieser Erfolg hat ihm sein Selbstbewußtsein zurückgegeben; **b)** *etw., was man gekauft hat, wieder zurückgeben, um den Kauf rückgängig zu machen:* nicht benutzte Fahrkarten, etw. ... das verschimmelten Käse würde ich aber Essenmarken z. zurückgeben; **c)** *etw., was einem zuerkannt, verliehen, übertragen wurde, abgeben, nicht länger beanspruchen:* sein Mandat [an die

zu̱reichen ⟨sw. V.; hat⟩ /vgl. zureichend/: **1.** *jmdm. etw., was er für einen bestimmten Zweck, seine Arbeit gerade benötigt, hinhalten, reichen* [*u. ihm so behilflich sein*]*:* du kannst mir die Nägel, die Steine z. **2.** (landsch.) *ausreichen* (1), *genügen:* der Stoff wird gerade z. für ein Kleid; **zureichend** ⟨Adj.; o. Steig.⟩ (geh.): svw. ↑hinreichend.

zu̱reiten ⟨st. V.⟩: **1.** *ein Pferd reiten, um es an den Reiter, ans Gerittenwerden zu gewöhnen; zum Reitpferd ausbilden* ⟨hat⟩: einen wilden Hengst z.; ein gut, schlecht zugerittenes Pferd. **2.** *sich reitend in Richtung auf jmdn., etw., auf ein Ziel zubewegen* (b) ⟨ist⟩: sie ritten dem Wald/auf den Wald zu.

zu̱richten ⟨sw. V.; hat⟩: **1.** (landsch., auch Fachspr.) *für einen bestimmten Zweck aufbereiten, bearbeiten, zurechtmachen; zum Gebrauch, zur Benutzung herrichten:* das Essen, eine Mahlzeit für die Kinder z.; er war dabei, die Bretter für die Regale zuzurichten; einer Wohnstätte, die für den Empfang neuer Mieter in Eile zugerichtet wird (Werfel, Bernadette 178); eine Druckform z. (Druckw.; *für den Druck bereitmachen u. dabei vor allem die Unebenheiten ausgleichen*); Leder z. (Lederverarbeitung; *nach dem Gerben durch Färben, Fetten, Trocknen, Schleifen o. ä. weiterbearbeiten*); Rauchwaren, Felle z. (Kürschnerei; *in verschiedenen Arbeitsgängen veredeln*); Stoffe, Gewebe z. (Textilind.; *ausrüsten* 2, *appretieren*); Bleche z. (Technik; *zuschneiden u. richten* 4 a, *adjustieren* 1 a). **2. a)** *verletzen; durch Verletzungen in einen üblen Zustand bringen:* sie haben ihn bei der Schlägerei schrecklich zugerichtet; **b)** *stark beschädigen, abnutzen:* die Kinder haben die Möbel schon ziemlich zugerichtet; ⟨Abl. zu 1:⟩ **Zu̱richter,** der; -s, -: *jmd., der je nach Fachgebiet berufsmäßig Leder, Rauchwaren, Gewebe u. a. zurichtet;* **Zu̱richtung,** die; -, -en: *das Zurichten, fachgerechte Bearbeiten, Behandeln, Herrichten.*

zu̱riegeln ⟨sw. V.; hat⟩: *durch Vorschieben des Riegels verschließen* (Ggs.: aufriegeln): das Tor, die Fenster z.; ⟨Abl.:⟩ **Zu̱rieg[e]lung,** die; -, -en.

zu̱rnen ['ʦʏrnən] ⟨sw. V.; hat⟩ [mhd. zürnen, ahd. zurnen, zu ↑Zorn] (geh.): *zornig, ärgerlich auf jmdn. sein, ihm grollen, böse sein:* tagelang hat sie ihm/(auch:) mit ihm gezürnt; soll ich ihm deswegen z.? Ü er zürnte dem Schicksal.

zu̱rollen ⟨sw. V.⟩: **1.** *rollend in Richtung auf jmdn., etw. hinbewegen* ⟨hat⟩: sie rollten das schwere Faß langsam auf den Wagen zu. **2.** *sich rollend in Richtung auf jmdn., etw. zubewegen* (b) ⟨ist⟩: der Ball rollte auf das Tor zu.

zurren ['ʦʊrən] ⟨sw. V.; hat⟩ (bes. Seemannsspr.) **1.** (bes. Seemannsspr.) *festbinden,* [*mit etw.*] *befestigen:* die Matrosen zurrten die Hängematten; Kein Fleck? Halstuch hinten zum Dreieck gezurrt? (Kempowski, Tadellöser 55). **2.** (landsch.) *zerren, schleifen, ziehen:* er zurrte den schweren Sack über die Stufen; **Zurring** ['ʦʊrɪŋ], der; -s, -s u. -e (Seemannsspr.): *kurzes Tau, Seil, Leine zum Zurren* (1).

Zurschaustellung, die; -, -en: *das Zurschaustellen.* Vgl. Schau (5).

zurück [ʦu'rʏk] ⟨Adv.⟩ [mhd., ahd. ze rucke = rückwärts, wieder her, eigtl. = auf dem Rücken]: **1. a)** *wieder an den, zum Ausgangsort, -ort, in Richtung auf den Ausgangsort, -punkt* (Ggs.: hin IV, 1 a): hin sind wir gelaufen, z. haben wir ein Taxi genommen; die Fahrt [von Paris] z. war etwas strapaziös; eine Stunde hin und eine Stunde z. *(für den Rückweg),* das sind zwei Stunden Fahrt; New York und z. *(ein Ticket für Hin- u. Rückflug)* für 800 Mark; einmal Hamburg hin und z. *(eine Rückfahrkarte nach Hamburg),* bitte!; mit vielem Dank z. *(hiermit gebe ich es zurück).* bedanke mich vielmals*;* z. zur Natur (↑Natur 2); **b)** *wieder am Ausgangsort, -punkt:* er ist noch nicht [aus dem Urlaub, von der Reise, von der Arbeit] z.; ich bin in zehn Minuten z. *(wieder da).* **2.** [*weiter*] *nach hinten, rückwärts:* [einen Schritt, einen Meter] z.!; vor und z. **3.** [*weiter*] *hinten:* seine Frau folgte etwas weiter z., einen Meter z. **4.** (landsch.) *früher:* Ein Vierteljahr z. war er ... eingetreten (Strittmatter, Wundertäter 52). **5.** (ugs.) *in der Entwicklung, im Fortschritt zurückgeblieben, im Rückstand:* er ist mit seinem Arbeitspensum ziemlich z.; in den Bergen ist alles noch viel weiter z. *(sind die Pflanzen seit dem Winter erst sehr viel weniger gewachsen)* als an der Küste; Oskar ... sei überhaupt reichlich z. für sein Alter (Grass, Blechtrommel 85); ⟨subst.:⟩ **Zurück** [-], das; -s: *Möglichkeit zur Umkehr, zum zurückgehen:* umzukehren; es gibt [für uns] kein Z. mehr.

zurück-, Zurück- (vgl. auch: rück-, Rück-): **~ballern** ⟨sw. V.; hat⟩ (ugs.): vgl. ~schießen (1); **~befördern** ⟨sw. V.; hat⟩: *wieder an, in Richtung auf den Ausgangsort befördern:* etw., jmdn. [irgendwohin] z.; **~begeben,** sich ⟨st. V.; hat⟩: *sich wieder an den Ausgangsort begeben:* ich begab mich sofort [nach Hause] zurück; **~begleiten** ⟨sw. V.; hat⟩: vgl. ~befördern (2 a): ich begleitete ihn zurück zu seinem Platz; **~behalten** ⟨st. V.; hat⟩: **1.** *nicht herausgeben, nicht weitergeben, bei sich behalten:* etw. als Pfand z.; einen Teil des Betrages werde ich [vorläufig] z. **2.** *behalten* (2 b): er hat [von dem Unfall] eine Narbe zurückbehalten, das ~behaltungsrecht, das ⟨o. Pl.⟩ (jur.): svw. ↑Retentionsrecht; **~bekommen** ⟨st. V.; hat⟩: **1.** *zurückgegeben* (1 a, c) *bekommen:* hast du dein [gestohlenes, verliehenes] Fahrrad zurückbekommen?; Sie bekommen noch 10 Mark zurück *(10 Mark Wechselgeld).* **2.** (ugs.) *wieder in die Ausgangslage bekommen:* er bekam den Hebel nicht zurück; **~beordern** ⟨sw. V.; hat⟩: *(jmdm.) befehlen zurückzukommen:* Wir waren ... in die Garnison zurückbeordert worden (Remarque, Westen 38); **~berufen** ⟨sw. V.; hat⟩: vgl. ~rufen (1 b); **~besinnen,** sich ⟨st. V.; hat⟩: **a)** *sich wieder* (*auf etw.*) *besinnen* (2 a); **b)** *sich wieder* (*auf etw.*) *besinnen* (2 b): sich auf seine guten Vorsätze z.; **~beugen** ⟨sw. V.; hat⟩: **1.** *nach hinten beugen:* den Kopf z. **2.** ⟨z. + sich⟩ *sich nach hinten beugen:* warum beugst du dich so zurück?; **~bewegen** ⟨sw. V.; hat⟩: **a)** *wieder an, in Richtung auf den Ausgangspunkt bewegen:* den Hebel langsam [wieder] z.; **b)** ⟨z. + sich⟩ *sich wieder an, in Richtung auf den Ausgangspunkt bewegen:* die Tachonadel bewegt sich [auf Null] zurück; **~biegen** ⟨st. V.; hat⟩: vgl. ~beugen; **~bilden,** sich ⟨sw. V.; hat⟩: **a)** *wieder an Größe, Umfang abnehmen u. somit allmählich wieder in früheren Zustand zurückkehren:* das Geschwür, die Hypertrophie hat sich [weitgehend, vollständig] zurückgebildet; **b)** *schrumpfen, immer kleiner werden* [*u. allmählich verschwinden*]: die Hinterbeine haben sich im Laufe von Jahrmillionen [völlig] zurückgebildet, dazu: ~bildung, die; ~binden ⟨st. V.; hat⟩: *ein Buch o. ä. aufgeschlagen haben u. durch Blättern nach hinten binden:* sich die Haare z.; **~blättern** ⟨sw. V.; hat⟩: *ein Buch o. ä. aufgeschlagen haben u. durch Blättern nach hinten:* man blättert zurück; um eine weiter vorn liegenden Seite zu gelangen suchen: er blätterte noch einmal [auf Seite 7] zurück; Ü im Buch der Geschichte z. **~bleiben** ⟨sw. V.; ist⟩ /vgl. ~geblieben/: **1. a)** *nicht mitkommen, nicht mitgenommen werden u. an seinem Standort, an seinem Platz bleiben:* das Gepäck muß im Hotel z.; die liefen davon, ich blieb als einziger zurück; als Wache bei jmdm. z.; Beim Ausatmen bleibt mehr Luft als normal in der Lunge zurück (Simmel, Stoff 217); die Stadt blieb hinter uns zurück *(wir entfernten uns von ihr);* **b)** *nicht im gleichen Tempo folgen:* ich blieb ein wenig [hinter den anderen] zurück. **2. a)** *als Rest, Rückstand o. ä. übrigbleiben:* von dem Fleck ist ein häßlicher Rand zurückgeblieben; So bleibt denn nur Leere zurück (Bloch, Wüste 81); **b)** *als dauernde Schädigung bleiben:* von der Krankheit, dem Unfall ist [bei ihm] nichts, eine Gehörschaden zurückgeblieben. **3.** *nicht näher kommen:* bleiben Sie bitte [von der Kaimauer] zurück! **4. a)** *sich nicht wie erwartet* [*weiter*]*entwickeln, mit einer Entwicklung nicht Schritt halten:* die Entwicklung ist hinter den Erwartungen zurück; ihre Gehälter blieben weit hinter der allgemeinen Einkommensentwicklung zurück; Ich blieb in der Schule zurück *(machte nicht die von mir erwartete Fortschritte;* Th. Mann, Krull 116); **b)** *(mit einer Arbeit o. ä.) nicht wie geplant, wie erwartet vorankommen:* Simon ist mit mancher Arbeit ein wenig zurückgeblieben (Waggerl, Brot 189); **~blenden** ⟨sw. V.; hat⟩ (Film): *eine Rückblende* (*auf etw.*) *einsetzen, folgen lassen:* nach der Flughafenszene wird zurückgeblendet; **~blicken** ⟨sw. V.; hat⟩: **1. a)** *nach hinten, bes. in Richtung auf etw., was man soeben verlassen hat, blicken:* er drehte sich noch einmal um und blickte [auf die Stadt] zurück; **b)** *sich umblicken:* er hat, ohne zurückzublicken, die Spur gewechselt. **2.** *sich Vergangenes, früher Erlebtes noch einmal vergegenwärtigen, vor Augen führen:* Wenn ich auf die letzten Wochen zurückblickte, hatte ich allen Grund, zufrieden ... zu sein (Jens, Mann 51); ***auf etw. z. können** (*etw., was Anerkennung, Bewunderung o. ä. verdient, hinter sich haben, erlebt haben):* er kann auf ein reiches Leben z.; der Verein kann auf eine lange Tradition z.; **~bringen** ⟨unr. V.; hat⟩: **1. a)** *zurück an den Ausgangspunkt, an seinen Platz bringen:* Pfandflaschen z.; ich werde dir das Buch z., sobald ich es gelesen

stellen: die Schnabeltiere werden, obwohl sie Eier legen, den Säugetieren zugeordnet; er läßt sich keiner politischen Richtung eindeutig z.; Es liegt nahe, die Marktwirtschaft der Demokratie zuzuordnen (Fraenkel, Staat 375); Die Division wurde deh Verbänden zugeordnet, die die Flankendeckung zu übernehmen hatten (Kuby, Sieg 235); ⟨Abl.:⟩ **Zuordnung,** die; -, -en: *das Zuordnen, Zugeordnetwerden, -sein.*

zupacken ⟨sw. V.; hat⟩: **1.** *zugreifen; schnell u. fest packen:* schnell, fest, kräftig, mit beiden Händen z. **2.** *energisch ans Werk gehen; nach Kräften arbeiten, mittun:* bei dieser Arbeit müssen alle kräftig z.; sie weiß, was sie will, und sie kann z.; er hat eine zupackende *(energische, resolute, zielbewußte)* Art. **3.** (ugs.) *mit etw. ganz bedecken:* sie hatte das Kind mit ein paar Decken ordentlich zugepackt.

zupaß, (seltener:) **zupasse** [ʦu'pas(ə)] in der Verbindung **jmdm. z. kommen** (geh.; *jmdm. sehr gelegen, im rechten Augenblick, gerade recht kommen):* wohl zu veraltet Paß = angemessener Zustand): er, seine Hilfe, das Geld kam mir sehr, gut z.

zuparken ⟨sw. V.; hat⟩: *durch Parken (1) versperren:* eine Ausfahrt z.; zugeparkte Bürgersteige.

zupassen ⟨sw. V.; hat⟩ (Ballspiele, bes. Fußball): *mit einem Paß (3) zuspielen:* Dabei paßten sich drei Mann auf engstem Raum den Ball zu (Walter, Spiele 196).

zupfen ['ʦʊpfn̩] ⟨sw. V.; hat⟩ [spätmhd. zupfen]: **1.** *vorsichtig u. mit einem leichten Ruck an etw. ziehen:* an jmds. Bart z.; er zupfte nervös an seiner Krawatte; ⟨auch mit Akk.-Obj.:⟩ sie zupfte ihn am Ärmel. **2.** *lockern u. mit einem leichten Ruck [vorsichtig] herausziehen, von etw. trennen:* Unkraut z.; sie zupfte einen losen Faden aus dem Gewebe; er zupfte sich ein Haar aus dem Bart; sich die Augenbrauen (mit der Pinzette) z. *(störende Haare aus den Augenbrauen entfernen).* **3.** *bei einem Saiteninstrument leicht mit den Fingerspitzen an den Saiten reißen u. sie so zum Erklingen bringen:* die Saiten/an den Saiten z.; die Klampfe z.; Er zupft an der Gitarre (Frisch, Cruz 13); ⟨Abl.:⟩ **Zupfinstrument,** die (volkst. veraltet): *Gitarre;* **Zupfinstrument,** das: *Saiteninstrument, dessen Saiten durch Zupfen zum Tönen gebracht werden* (z. B. Harfe, Gitarre).

zupflastern ⟨sw. V.; hat⟩: *pflasternd vollständig bedecken, ausfüllen:* den ganzen Platz z.; Ü (abwertend:) man hat die Landschaft mit häßlichen Bauten zugepflastert.

zupfropfen ⟨sw. V.; hat⟩: vgl. zukorken.

zuplinkern ⟨sw. V.; hat⟩ (nordd.): svw. ↑zublinzeln.

zupreschen ⟨sw. V.; ist⟩: *in Richtung auf jmdn., etw. preschen.*

zupressen ⟨sw. V.; hat⟩: *pressend zusammendrücken:* die Augen, die Lippen, den Mund z.

zuprosten ⟨sw. V.; hat⟩: *prostend zutrinken:* er prostete ihr mit erhobenem Glas zu.

zur [ʦuːɐ̯, ʦʊr] ⟨Präp. zu + Art. der (= Fem. Dativ)⟩: z. Post gehen; das Gasthaus z. Linde; häufig nicht auflösbar in festen Fügungen u. Wendungen: z. Genüge; z. Ruhe kommen; z. Neige gehen.

zuraten ⟨sw. V.; hat⟩: *raten, auf etw. einzugehen, etw. nicht abzulehnen, sondern anzunehmen, zu tun o. ä.* (Ggs.: abraten): zu diesem Angebot kann ich dir nur z.; er riet mir zu hinzugehen.

zuraunen ⟨sw. V.; hat⟩ (geh.): *raunend, leise etw. zu jmdm. sagen, jmdm. etw. mitteilen:* jmdm. leise, verstohlen, heimlich eine Neuigkeit, Warnung, ein paar Worte z.; er raunte ihr zu, sie solle schnell weggehen.

zurechenbar ['ʦuːrɛçnbaːɐ̯] ⟨Adj.; o. Steig.⟩: *sich zurechnen lassend;* ⟨Abl.:⟩ **Zurechenbarkeit,** die; -; **zurechnen** ⟨sw. V.; hat⟩: **1.** *zuordnen:* dieses Tier wird den Säugetieren zugerechnet. **2.** (seltener) *zur Last legen, zuschreiben, anrechnen (2):* die Folgen hast du dir selbst zuzurechnen. **3.** (seltener) *hinzurechnen, rechnend hinzufügen:* diese Stimmen werden dem Kandidaten zugerechnet; ⟨Abl.:⟩ **Zurechnung,** die; -, -en: *das Zurechnen, Zugerechnetwerden.*

zurechnungs-, Zurechnungs- [zu veraltet Zurechnung = (sittliche) Verantwortlichkeit]: **~fähig** ⟨Adj.; o. Steig.; nicht adv.⟩: **1.** (jur. früher) svw. ↑schuldfähig. **2.** *geistig normal, bei klarem Verstand seiend,* dazu: **~fähigkeit,** die ⟨o. Pl.⟩: **1.** (jur. früher) svw. ↑Schuldfähigkeit. **2.** *klarer Verstand:* man könnte wirklich an deiner Z. zweifeln; **~unfähig** ⟨Adj.; o. Steig.; nicht adv.⟩ (jur. früher): svw. ↑schuldunfähig, dazu: **~unfähigkeit,** die (jur. früher): *Schuldunfähigkeit.*

zurecht-, Zurecht-: **~basteln** ⟨sw. V.; hat⟩: *bastelnd herrichten, anfertigen:* ein Gestell z.; Ü (ugs.) ein Programm

z.; er hat sich eine Ausrede zurechtgebastelt; **~biegen** ⟨st. V.; hat⟩: *in die passende Form biegen:* du mußt den Draht noch ein wenig z.; Ü er wird die Sache schon wieder z. (ugs.; *in Ordnung bringen);* Muß die Kleine erst mal z. (ugs.; *sie so erziehen, wie es den Erfordernissen entspricht;* Degener, Heimsuchung 146); **~bringen** ⟨unr. V.; hat⟩: *in Ordnung bringen:* du hast alles wieder zurechtgebracht, was er verdorben hat; **~feilen** ⟨sw. V.; hat⟩: vgl. ~biegen; **~finden, sich:** *die räumlichen, zeitlichen o. ä. Zusammenhänge, die gegebenen Verhältnisse, Umstände erkennen, sie richtig einschätzen, damit vertraut, fertig werden:* sich irgendwo schnell, nur langsam, mühsam z. *(orientieren);* mit der Zeit fand er sich in der neuen Umgebung, in der fremden Stadt zurecht; sich nicht in der Welt, im Leben z.; **~flicken** ⟨sw. V.; hat⟩: *dilettantisch, notdürftig in Ordnung bringen:* im Lazarett wurde er zurechtgeflickt; **~kommen** ⟨st. V.; ist⟩: **1.** *für etw. ohne große Schwierigkeiten einen möglichen Weg, die richtige Lösung finden, es bewältigen; mit jmdm., etw. fertig werden:* mit einem Problem gut z.; wie soll man mit einer solchen Maschine z.?; sie kommt mit den Kindern nicht mehr zurecht; im Leben schlecht z. **2.** (seltener) *rechtzeitig, zur rechten Zeit kommen:* wir kamen gerade noch zurecht, bevor das Spiel begann; **~legen** ⟨sw. V.; hat⟩: **1.** *bereitlegen:* ich habe [mir] die Kleider für morgen, die Unterlagen schon zurechtgelegt. **2.** *sich für einen bestimmten Fall im voraus etw. überlegen u. sich so dafür rüsten, darauf einstellen:* ich habe mir schon einen Plan, ein paar Worte für heute abend zurechtgelegt; er hatte sich zurechtgelegt, wie er reagieren wollte; **~machen** ⟨sw. V.; hat⟩ (ugs.): **1.** *für den Gebrauch herrichten, fertigmachen:* das Essen, den Salat, für jmdn. das Bett, ein Bad z. **2.** *mit kosmetischen Mitteln, Kleidern, Frisuren o. ä. das Äußere von jmdm. in einen ordentlichen Zustand bringen, verschönen:* das Kind ist nett, sorgfältig, etwas zu auffällig z.; die Kosmetikerin machte die Kundin geschickt zurecht. **3.** (veraltend) svw. ↑~legen (2), *ausdenken:* ich habe mir schon einen Plan, eine Ausrede zurechtgemacht; **~rücken** ⟨sw. V.; hat⟩: **1.** *an die passende, an eine für einen bestimmten Zweck geeignete Stelle rücken:* Stühle, Kissen, die Krawatte, den Hut, seine Brille z.; Ü du mußt diese Sache wieder z. (ugs.; *in Ordnung bringen);* **~schneiden** ⟨unr. V.; hat⟩: *durch Schneiden in die passende, in eine für einen bestimmten Zweck geeignete Form bringen:* den Stoff für ein Kleid z.; **~schneidern** ⟨sw. V.; hat⟩ (ugs., oft abwertend): *(ein Kleidungsstück) dilettantisch nähen, anfertigen:* ein Kleid z.; Ü ein Programm z.; **~schustern** ⟨sw. V.; hat⟩ (ugs., abwertend): vgl. ~schneidern; **~setzen** ⟨sw. V.; hat⟩: **1.** ⟨z. + sich⟩ *an die passende Stelle setzen, sich so hinsetzen, wie es für einen bestimmten Zweck am geeignetsten, wie es für einen bestimmten Zweck am geeignetsten ist:* sich behaglich, bequem, umständlich z.; alle setzten sich zurecht, um zuzuhören. **2.** vgl. ~rücken: den Hut, die Brille z.; **~stauchen** ⟨sw. V.; hat⟩: *heftig zurechtweisen:* es wäre an der Zeit, diesen spinnigen Fatzken mal gründlich zurechtzustauchen (Schnurre, Bart 34); **~stellen** ⟨sw. V.; hat⟩: vgl. ~rücken: die Gläser, den Tisch, ein Stativ, eine Staffelei z.; er stellte ihr den Stuhl zurecht; **~streichen** ⟨st. V.; hat⟩: *durch Streichen, Darüberfahren ordnen, glätten:* das Tischtuch z.; streich dir das Haar noch etwas zurecht!; **~stutzen** ⟨sw. V.; hat⟩: vgl. ~schneiden: die Hecke z.; **~weisen** ⟨st. V.; hat⟩: *jmdm. gegenüber wegen seiner Verhaltensweise sehr deutlich seine Mißbilligung ausdrücken, ihn nachdrücklich tadeln, tadelnd kritisieren:* jmdn. scharf, barsch, unsanft, streng, mit harten Worten z.; er wies ihn wegen seines undisziplinierten Verhaltens zurecht; dazu: **~weisung,** die: **1.** *das Zurechtweisen:* e bedauerte die ungerechtfertigte Z. des Kindes. **2.** *zurechtweisende Äußerung, Tadel:* Grobe -en ... gehören ganz gewiß nicht auf den Sportplatz (Maegerlein, Triumph 106); **~ziehen** ⟨unr. V.; hat⟩: vgl. ~streichen; **~zimmern** ⟨sw. V.; hat⟩: *dilettantisch zimmern, zimmernd anfertigen:* die Gartenmöbel habe ich mir selbst zurechtgezimmert; Ü (ugs.) eine passende Ideologie z.; **~zupfen** ⟨sw. V.; hat⟩: vgl. ~streichen.

zureden ⟨sw. V.; hat⟩: *jmdn. durch Reden beeinflussen wollen, bei ihm mit eindringlichen Worten etw. bewirken, eine bestimmte Entscheidung herbeiführen wollen:* jmdm. gut, gütlich, freundlich, eindringlich, ordentlich, lange, mit guten, ernsten Worten z.; ich habe ihm zugeredet, so gut ich konnte, aber er läßt sich nicht davon abbringen.

die Z. (ugs.; *er ist sehr schwer auszusprechen*); er spricht mit doppeltem/gespaltener Z. (geh.; *er ist unaufrichtig, doppelzüngig*); er hat eine schwere Z. (geh.; *hat [infolge übermäßigen Alkoholgenusses] sichtlich Schwierigkeiten beim Artikulieren*); eine feine, verwöhnte Z. (geh.; *einen feinen, verwöhnten Geschmack*) haben; ihm hing die Z. aus dem Hals (ugs.: 1. *er war sehr durstig.* 2. *er war ganz außer Atem*); nach und nach lösten sich die -n (geh.; *wurde man redseliger*); mit [heraus]hängender Z. (ugs.; *ganz außer Atem*) auf dem Bahnsteig ankommen; Ü er ließ den Namen auf der Z. zergehen *(artikulierte ihn besonders sorgfältig u.* sprach ihn genüßlich aus); *böse -n (boshafte Menschen, Lästerer): böse -n behaupten,* man habe ihn für den Posten nur vorgeschlagen, um ihn loszuwerden; **seine Z. hüten/im Zaum halten/zügeln** *(vorsichtig in seinen Äußerungen sein);* **seine Z. an etw. wetzen** (abwertend; *sich über etw. in gehässiger Weise auslassen*); **sich die Z. verbrennen** (seltener; ↑ ¹**Mund 1 a);** **jmdm. die Z. lösen** (1. *jmdn. gesprächig, redselig machen:* der Wein hat ihm die Z. gelöst. 2. *jmdn. [durch Zwang] dazu bewegen, bestimmte Informationen preiszugeben:* die Folter wird ihm schon die Z. lösen); **sich eher/lieber die Z. abbeißen [als etw. zu sagen** o. ä.] *(unter keinen Umständen bereit sein, eine bestimmte Information preiszugeben);* **sich auf die Z. beißen** *(an sich halten, um etw. Bestimmtes nicht zu sagen):* ich mußte mir auf die Z. beißen (um es nicht zu sagen]; **jmdm. auf der Z. liegen**/(geh.:) **schweben** (1. *jmdm. beinahe, aber doch nicht wirklich wieder einfallen:* der Name liegt mir auf der Z., er fängt mit G. an. 2. *beinahe ausgesprochen, geäußert werden:* ich habe es nicht gesagt, obwohl es mir auch die ganze Zeit auf der Z. lag); **etw. auf der Z. haben** (1. *das Gefühl haben, etw.* Bestimmtes müsse einem im *nächsten Moment wieder einfallen:* ich habe den Namen auf der Z. 2. *nahe daran sein, etw. Bestimmtes auszusprechen, zu äußern:* ich hatte schon eine entsprechende Bemerkung auf der Z.); **jmdm. auf der Z. brennen** *(für jmdn. etw. darstellen, was zu äußern er einen starken Drang verspürt):* diese Bemerkung brennt mir schon die ganze Zeit auf der Z.; sie brannte mir auf der Z., ihm das zu sagen; **jmdm. leicht, glatt, schwer** o. ä. **von der Z. gehen** *(etw. sein, was auszusprechen jmdm. leichtfällt, nicht ausmacht, schwerfällt):* dieses Wort geht mir nur schwer von der Z. 2. (Zool.) *(bei den Mundgliedmaßen der Insekten) paariger Anhang der Unterlippe.* 3. (Musik) *(an bestimmten Musik-, bes. Blasinstrumenten) dünnes, längliches Plättchen aus Metall, Schilfrohr o. ä., das in einem Luftstrom schwingt u. dadurch einen Ton erzeugt:* durchschlagende od. freie -n; aufschlagende -n. 4. ⟨Vkl. ↑**Zünglein**⟩ *(bei bestimmten Waagen) Zeiger.* 5. (Technik) *länglicher, keilförmig sich verjüngender, beweglicher Teil einer Weiche.* 6. *(an Schnürschuhen) zungenförmiger mittlerer Teil des vorderen Oberleders, Obermaterials, über dem die seitlichen Teile durch den Schnürsenkel zusammengezogen werden.* 7. ⟨meist Pl.⟩ (Zool.) *zur Familie der Seezungen gehörender Plattfisch; Seezunge.* 8. ⟨Vkl. ↑**Zünglein**⟩ *etw., was seiner Form wegen an eine Zunge* (1) *erinnert:* die Blütenblätter mancher Pflanzen heißen -n; Unter uns ... Sümpfe, ... dazwischen -n von Land, Sand (Frisch, Homo 20); Da seh' ich durch die -n der Flammen ... eine Gestalt stehen (Imog, Wurliblume 222); der Gletscher läuft in einer langen Z. aus. 9. ⟨o. Pl.⟩ *als Nahrungsmittel dienendes Fleisch einer od. mehrerer Zungen* (1) *(bes. vom Kalb od. Rind):* ein Stück gepökelte, geräucherte Z. in Madeira. 10. (geh., dichter.) *Sprache:* so weit die deutsche Z. klingt *(überall, wo man Deutsch spricht);* Ein Meister, der in seinem eigenen Z. schreiben darf (K. Mann, Wendepunkt 385); *etw. mit tausend -n predigen (geh.; auf etw. nachdrücklich hinweisen);* ⟨Abl.:⟩ **züngeln** ['tsʏŋln] ⟨sw. V.; hat⟩ **a)** *(bes. von Schlangen) mit der herausgestreckten Zunge wiederholt unruhige, unregelmäßige, schnelle Bewegungen ausführen, sie rasch vor- u. zurückschnellen lassen:* die Schlange züngelt; **b)** *in einer Weise in Bewegung sein, die an die Zunge einer züngelnden Schlange erinnert; sich wiederholt schnell u. unruhig bewegen:* das Wasser begann an der Bootswand zu z. (Fallada, Herr 67); die Zunge züngelte über seine Lippen; Aus ... dem Dachstuhl züngelten Flammen (Pliever, Stalingrad 192); Ü man sieht noch loderte und züngelte das emailleblaue Haar (Maas, Gouffé 325).

zungen-, Zungen-: ~**akrobatik,** die (ugs. scherzh.): *das Aussprechen schwer zu artikulierender Wörter, Texte:* diese ausländischen Namen auszusprechen ist ja die reinste Z.; ~**band,** das ⟨Pl. ...bänder⟩ (selten), ~**bändchen,** das (Anat.): *senkrecht zwischen Unterseite der Zunge u. Boden der Mundhöhle verlaufende Falte der Mundschleimhaut;* ~**bein,** das (Anat., Zool.): *kleiner, hufeisenförmiger Knochen im Bereich des Schlundes;* ~**belag,** der (Med.): *Belag auf der Zunge;* ~**blüte,** die (Bot.): *bei Korbblütlern vorkommende Blüte, bei mehrere Kronblätter zu einer zungenförmigen Krone* (5) *verwachsen sind;* ~**brecher,** der (ugs.): *etw., was sehr schwer auszusprechen ist:* dieser exotische Name ist ein [wahrer] Z., dazu: ~**brecherisch** ⟨Adj.; nicht adv.⟩; ~**fertig** ⟨Adj.): *sprach-, wort-, redegewandt;* ein -er Abgeordneter, Verteidiger, dazu: ~**fertigkeit,** die ⟨o. Pl.⟩; ~**förmig** ⟨Adj.; o. Steig.; nicht adv.⟩: eine -e Lasche; ~**gewandt**⟨Adj.⟩: *fertig, dazu:* ~**gewandtheit,** die; ~**krebs,** der (Med.): ~**kuß,** der: *Kuß, bei dem die geöffneten Münder zweier Partner aufeinanderliegen u. die Zunge des einen in den Mund des anderen eindringt;* ~**laut,** der (Sprachw.): svw. ↑**Lingual;** ~**mandel,** die: *(beim Menschen) den Grund der Zunge bedeckendes, unpaares Organ;* ~**papille,** die (Anat.): *auf dem Zungenrücken befindliche Papille;* ~**pfeife,** die (Musik): svw. ↑**Lingualpfeife;** ~**R,** das (mit Bindestrich) (Sprachw.): *als Lingual artikulierter R-Laut;* ~**ragout,** das (Kochk.): *aus Zunge* (9) *bereitetes Ragout;* ~**reden,** das; -s (Psych.): svw. ↑**Glossolalie;** ~**redner,** der (Psych.): svw. ↑**Glossolale;** ~**rednerin,** die (Psych.): svw. ↑**Glossolale;** ~**register,** das (Musik): *aus Lingualpfeifen bestehendes Orgelregister;* ~**rücken,** der (Anat.): *Oberseite der Zunge;* ~**schlag,** der: 1. *rasche, schlagende o. ä. Bewegung der Zunge:* ... stieß den Rauch mit einem ganz charakteristischen Z. schräg nach oben (Kempowski, Zeit 220); küssen, mit Z. und so (Schmidt, Strichjungengespräche 191). 2. (Musik) *beim Blasen bestimmter Blasinstrumente ausgeführtes Artikulieren bestimmter Silben od. Konsonanten.* 3. **a)** *Akzent* (2): Der Junge sprach mit amerikanischem Z. (Habe, Im Namen 7); **b)** *für jmdn. bestimmte Haltung, Einstellung, Gesinnung o. ä. charakteristische Ausdrucksweise, Redeweise, Sprache:* Der talmi-revolutionäre Z. (FAZ 1976, 58, 1); *falscher Z.* (1. *Versprecher, versehentlich getane Äußerung; Lapsus linguae:* Es war mithin kein falscher Z., als der Kanzler ... herausplatzte: ... [Augstein, Spiegelungen 119]. 2. *Äußerung, die nicht echt ist, die nicht ernst gemeint, was der Betreffende wirklich denkt, meint*); ~**spatel,** der (Med.): *Spatel zum Hinabdrücken der Zunge;* ~**spitze,** die; ~**stimme,** die (Musik): svw. ↑~**register;** ~**wurst,** die (Kochk.): *Blutwurst mit großen Stücken Zunge* (9); ~**wurzel,** die (Anat.): *hinterster Teil der Zunge.*

Zünglein ['tsʏŋlaɪn], das; -s, -: ↑**Zunge** (1, 4, 8): *das Z.* **an der Waage** *(derjenige, der/dasjenige, das den Ausschlag gibt):* die kleinste Partei war wieder einmal das Z. an der Waage.

zunichte [tsu'nɪçtə; mhd. ze nihte] in den Verbindungen **etw. z. machen** (*zerstören, vernichten; etw. vereiteln*): seine plötzliche Krankheit machte seine Hoffnungen, Pläne z. gemacht; **z. werden/sein** (*zerstört, vernichtet werden, sein; vereitelt werden, sein*): seine Hoffnungen wurden z.; damit waren unsere Pläne mit einem Male z.

zunicken ⟨sw. V.; hat⟩: *(jmdm.) etw. signalisieren, indem man die betreffende Person ansieht u. dabei mit dem Kopf nickt:* jmdm. freundlich, aufmunternd, anerkennend z.; ⟨auch z. + sich:⟩ sie nickten sich zu.

zuniederst [tsu'ni:dəst] ⟨Adv.⟩ (landsch.): svw. ↑**zunterst.**

zunieten ⟨sw. V.; hat⟩: *nietend, mit* ²**Nieten** verschließen: das Blechgehäuse ist einfach zugenietet, deshalb ist das Zunieten nur schwer zu reparieren.

Zünsler ['tsʏnslɐ], der; -s, - [zu mundartl. zünseln = flimmern, flackern] (Zool.): *in vielen Arten, teilweise als Schädling auftretender Kleinschmetterling; Lichtmotte.*

zunutze [tsu'nʊtsə] in der Verbindung **sich** (Dativ) **etw. z. machen** (1. *etw. für seine Zwecke anwenden, benutzen:* eine Maltechnik, die sich viele Impressionisten z. gemacht haben. 2. *Nutzen aus etw. ziehen, einen Vorteil aus etw. ziehen, etw. ausnutzen:* er macht sich ihre Unerfahrenheit z.).

zuoberst ⟨Adv.⟩: **a)** *ganz oben (auf einem Stapel o. ä.)* (Ggs.: **zuunterst**): die Hemden lagen im Koffer z. **b)** *der obersten Begrenzung am nächsten: ganz z.* [auf dem Briefbogen] z. die Anschrift des Absenders; **c)** *am Kopf (einer Tafel): z.* [an der Tafel] saß das Familienoberhaupt.

zuordnen ⟨sw. V.; hat⟩: *zu etw., was als in der Art entsprechend od. als damit in Beziehung stehend angesehen wird,*

zündet wird u. *in ihrer ganzen Länge abgebrannt ist, die Sprengladung zündet;* ~**spule,** die (Kfz.-T.): *in der Zündkerze befindliche Spule, welche die für die Zündung notwendige elektrische Spannung erzeugt;* ~**stein,** der: svw. ↑Feuerstein (2); ~**stift,** der (Waffent.): *das Zündhütchen tragender Teil bei Perkussionsgewehren; Piston* (3); ~**stoff,** der: svw. ↑Initialsprengstoff; Ü *das Theaterstück enthält eine Menge Z. (Konfliktstoff); Z.* sammelt sich an, häuft sich auf; ~**verteiler,** der (Kfz.-T.): *Vorrichtung, welche die Spannung der Zündspule an die Zündkerzen der verschiedenen Zylinder verteilt;* ~**vorrichtung,** die (Technik): *Vorrichtung, die dem Zünden eines explosiven Stoffes dient;* ~**ware,** die ⟨meist Pl.⟩ (Kaufmannsspr.): *Zündhölzer; Feuerzeuge u. a.,* dazu: ~**warenmonopol,** das: *Monopol* (1) *auf Vertrieb, Import u. Export von Zündwaren;* ~**zeitpunkt,** der (Kfz.-T.): *Zeitpunkt, bei dem die Zündung* (1) *einsetzt.*

zündbar ['tsyntbaːg] ⟨Adj.; o. Steig.; nicht adv.⟩: *sich zünden lassend;* **Zündel** ['tsʊndl̩], der; -s (veraltet): svw. ↑Zünder (1); **zündeln** ['tsyndl̩n] ⟨sw. V.; hat⟩ (südd., österr.): *mit Feuer spielen; gokeln:* die Kinder haben gezündelt; **zünden** ['tsyndn̩] ⟨sw. V.; hat⟩ [mhd. zünden, ahd. zunden]: **1.** a) (Technik) *in Brand setzen, entzünden* (1 a); *den Verbrennungsprozeß eines Gasgemisches o. ä. einleiten; das Explodieren eines Sprengstoffs bewirken:* eine Sprengladung, eine Bombe z.; ein Triebwerk, eine Rakete z. *(ihren Antrieb in Gang setzen);* durch den Zündfunken wird das Kraftstoff-Luft-Gemisch im Motor gezündet; **b)** (veraltet, noch südd.) *anzünden:* Feuer, eine Kerze, ein Zündholz z.; ⟨ohne Akk.-Obj.:⟩ der Blitz hat gezündet *(hat etw. in Brand gesetzt, ein Feuer verursacht).* **2.** a) (Technik) *durch Zündung in Gang kommen, sich in Bewegung setzen:* das Triebwerk, die Rakete hat nicht gezündet; **b)** (veraltend) *zu brennen beginnen:* das Streichholz, das Pulver will nicht z.; Ü sein Witz, sein Gedanke zündete *(inspirierte, weckte Begeisterung);* er hielt eine zündende Rede *(er begeisterte, riß die Zuhörer mit);* *bei jmdm. hat es gezündet (ugs. scherzh.; jmd. hat etw. endlich begriffen);* **Zunder** ['tsʊndɐ], der; -s, - [mhd. zunder, ahd. zuntra]: **1.** (früher) bes. *aus dem getrockneten u. präparierten Fruchtkörper des Feuerschwamms bestehendes, leicht brennbares Material, das zum Feueranzünden verwendet wurde:* etw. brennt, zerbröckelt wie Z. *(brennt sehr leicht; zerbröckelt sehr leicht);* das Holz ist trocken wie Z. *(sehr trocken);* *jmdm. Z. geben* (ugs.: **1.** *jmdn. zu größerer Eile antreiben.* **2.** *jmdn. schlagen, prügeln.* **3.** *jmdn. beschimpfen; zurechtweisen);* *es gibt Z.* (**1.** ugs.; als drohende Ankündigung: *es gibt Schläge, Prügel.* **2.** Soldatenspr.; *es gibt Beschuß);* *Z.* **bekommen/kriegen** (**1.** ugs.; *Schläge, Prügel bekommen.* **2.** ugs.; *beschimpft, zurechtgewiesen werden.* **3.** Soldatenspr.; *unter Beschuß liegen).* **2.** (Technik) *durch Einwirkung oxydierender Gase auf metallische Werkstoffe entstehende, abblätternde Oxydschicht;* **Zünder** ['tsyndɐ], der; -s, -: **1.** (Waffent.) *Teil eines Sprengkörpers, der den in ihm enthaltenen Sprengstoff entzündet.* **2.** ⟨Pl.⟩ *Zündhölzer.*

zunder-, Zunder-: ~**beständig** ⟨Adj.; nicht adv.⟩ (Technik): *(in bezug auf metallische Werkstoffe) beständig gegenüber einer Verzunderung,* dazu: ~**beständigkeit,** die; -; ~**pilz,** der: svw. ↑Feuerschwamm; ~**schwamm,** der: svw. ↑Feuerschwamm.

Zündung, die; -, -en (Technik): **1.** *das Zünden:* die Z. einer Sprengladung, des Kraftstoff-Luft-Gemischs im Ottomotor; eine Z. auslösen. **2.** svw. ↑Zündanlage: die Z. einstellen, überprüfen, einschalten.

zunehmen ⟨st. V.; hat⟩ /vgl. zunehmend/: **1.** (Ggs.: abnehmen II) **a)** *sich vergrößern, sich erhöhen, sich verstärken, sich vermehren; wachsen;* etw. nimmt an Kräfte nahmen rasch wieder zu; die Windstärke nimmt zu; die Inflationsrate nimmt [beständig] zu; die Schmerzen nehmen wieder zu; die Bevölkerung nimmt immer mehr zu; eine Erregung nahm immer mehr zu; die Tage nehmen zu *(werden länger);* der Mond nimmt zu *(es geht auf Vollmond zu);* ⟨oft im 1. Part.:⟩ in zunehmendem Maße; eine zunehmende Radikalisierung; mit zunehmendem Alter wurde er immer zynischer; zunehmender Mond; **b)** *(von etw.) mehr erhalten; gewinnen* (4 b): an Größe, Länge, Breite, Höhe, Tiefe, Stärke z.; er hat an Erfahrung, Einsicht, Einfluß, Macht, Ansehen zugenommen; der Wind hat [an Stärke] zugenommen; die Kämpfe nehmen an Heftigkeit zu; **c)** *sein Körpergewicht [u. -umfang] vermehren, schwerer werden:* er hat stark, sehr beträchtlich

zugenommen. **2.** (ugs.) *hinzunehmen:* ich werde noch etwas Zucker z. **3.** (Handarb.) *zusätzlich aufnehmen* (Ggs.: abnehmen I 9: Maschen z.; ⟨oft o. Akk.-Obj.:⟩ von der zwanzigsten Reihe an muß man z.; ⟨1. Part.:⟩ **zunehmend** ⟨Adv.⟩: *deutlich sichtbar, immer mehr:* sich z. vergrößern, verengen, verschlechtern; die Verwahrlosung tritt seit dem zweiten Weltkrieg z. in Erscheinung.

zuneigen ⟨sw. V.; hat⟩: **1.** a) *einen Hang (zu etw.), eine Vorliebe (für etw.) haben, (zu etw.) neigen:* dem Konservativismus z.; einer von zwanzig ... Zeitgenossen neigt dem eigenen Geschlecht zu (Spiegel 50, 1966, 166); ich neige mehr dieser Ansicht, Auffassung zu *(finde sie besser, richtiger);* **b)** ⟨z. + sich⟩ (geh.) *Sympathie, Zuneigung (zu jmdn.) fassen, sich (von jmdm.) angezogen fühlen:* er neigte sich ihr [in Liebe] zu; ⟨meist im 2. Part.:⟩ er ist ihr sehr zugeneigt *(mag sie sehr gerne);* der den Künsten sehr zugeneigte Landesherr. **2.** (geh.) **a)** *(in Richtung auf jmdn., etw.) neigen:* er neigte mir seinen Kopf zu; **b)** ⟨z. + sich⟩ *sich (in Richtung auf jmdn., etw.) neigen:* er neigte sich mir zu; die am Ufer stehenden Bäume neigen sich dem Fluß zu; Ü das Jahr neigt sich dem Ende zu *(ist bald zu Ende);* ⟨Abl.:⟩ **Zuneigung,** die; -, -en ⟨Pl. selten⟩: *deutlich empfundenes Gefühl, jmdn., etw. zu mögen, gern zu haben, liebzuhaben; Sympathie:* ihre Z. wuchs rasch; ihr gehört meine innige Z.; Z. zu jmdm. empfinden; jmdm. [seine] Z. schenken, beweisen, zeigen; jmds. Z. gewinnen; zu jmdm. Z. haben, hegen, fassen; er erfreute sich seiner [wachsenden] Z.

Zunft [tsʊnft], die; -, Zünfte [tsʏnftə] mhd. zunft, ahd. zumft, eigtl. = was sich fügt; Ordnung, zu ↑ziemen] (bes. MA.): *Zusammenschluß von [in einer Stadt] dasselbe Gewerbe treibenden Personen (bes. von selbständigen Handwerkern u. Kaufleuten) zur gegenseitigen Unterstützung, zur Wahrung gemeinsamer Interessen, zur Regelung der Ausbildung u. a.:* die Z. der Bäcker; Ü (scherzh.:) die Z. der Journalisten, der Junggesellen; *von der Z. sein (vom Fach sein).*

Zunft-: ~**brief,** der: *Urkunde, in der die Satzung, die Zunftordnung einer Zunft niedergelegt ist;* ~**bruder,** der: *Genosse;* ~**geist,** der ⟨o. Pl.⟩ (abwertend): *gruppenegoistisches Denken innerhalb der Zünfte;* ~**genosse,** der: *Angehöriger einer Zunft;* ~**gerecht** ⟨Adj.⟩ (veraltend): *fachgerecht;* ~**haus,** das: vgl. Gildehaus, Gewandhaus; ~**meister,** der: *Vorsteher, Repräsentant einer Zunft;* ~**ordnung,** die: *Satzung einer Zunft;* ~**rolle,** die: svw. ↑~brief, ~ordnung; ~**wappen,** das: *Wappen einer Zunft;* ~**wesen,** das: *das mittelalterliche Z.;* ~**zeichen,** das: *Wappen;* ~**zwang,** der ⟨o. Pl.⟩: *Zwang, als Gewerbetreibender einer Zunft anzugehören.*

zünftig ['tsʏnftɪç] ⟨Adj.⟩ [mhd. zünftic = zur Zunft gehörig, ahd. zumftig = friedlich]: **1.** (veraltend) *fachmännisch, fachgerecht:* eine -e Arbeit. **2.** (ugs. emotional) *den Vorstellungen, die man von etw. gemeinhin hat, in hohem Grade entsprechend:* eine -e Campingausrüstung, Fete, Kluft, Lederhose; einen -en Skat kloppen; eine z. ⟨gehörige⟩ Tracht Prügel, Ohrfeige; er sieht richtig z. *(in seiner Tracht)* aus. **3.** a) *zu einer Zunft, den Zünften gehörend;* **b)** *mit dem Zunftwesen zusammenhängend; von ihm geprägt, auf ihm beruhend;* **Zünftler** ['tsʏnftlɐ], der; -s, - *Angehöriger einer Zunft.*

Zunge ['tsʊŋə], die; -, -n [mhd. zunge, ahd. zunga]: **1.** ⟨Vkl. ↑Zünglein⟩ bes. *dem Schmecken u. der Hervorbringung von Lauten (dem Menschen bes. dem Sprechen) dienendes u. an der Nahrungsaufnahme, am Kauen u. am Schlucken beteiligtes, am Boden der Mundhöhle befindliches, oft sehr bewegliches, mit Schleimhaut bedecktes, muskulöses Organ der Menschen:* die belegte, trockene, pelzige Z.; mir klebt [vor Durst] die Z. am Gaumen; jmdm. [frech] die Z. herausstrecken; den Mund zu z.!; ich habe mir die Z. verbrannt; der Hund läßt die Z. aus dem Maul hängen; einen bittern Geschmack auf der Z. haben; der Pfeffer brennt auf der Z.; das Fleisch zergeht auf der Z. (emotional: *ist äußerst zart*); ich habe mir auf die Z. gebissen; der Fuhrmann schnalzte mit der Z.; der Köter rennt mit hängender Z. neben dem Radfahrer her; er stößt mit der Z. an (ugs. *er lispelt*); Ü er hat eine spitze, scharfe, freche, spöttische, lose, böse o. ä. Z. *(er neigt zu spitzen, scharfen usw. Äußerungen, Bemerkungen);* er hat eine glatte Z. (geh.; *er ist ein Schmeichler [u. Heuchler]);* er hat eine falsche Z. (geh.; *ist ein Lügner);* bei dem Namen bricht man sich die Z. ab/verrenkt man sich

zuletzt ⟨Adv.⟩: **1.** *an letzter Stelle; als letztes; nach allem übrigen:* diese Arbeit werde ich z. machen; sie denkt an sich selbst z.; (ugs.:) sich etw. bis/für z. aufheben; er war z. *(am Ende seiner Laufbahn)* Major; daran hätte ich z. gedacht *(ich wäre nicht so leicht darauf gekommen);* *nicht z. (hebt etw. als wichtig hervor; *ganz besonders auch*): nicht z. seiner Hilfe ist es zu verdanken, daß ...; nicht z. deshalb, darum, weil ... **2.** *als letzter, letzte, letztes:* er kommt immer z.; das z. geborene Kind; Keiner kann ihr gebieten. Ich z. *(ich am wenigsten;* Kaiser, Villa 91). **3.** (ugs.) *das letzte Mal:* er war z. vor fünf Jahren hier; wann hast du ihn z. gesehen? **4.** *schließlich* (1 a); *zum Schluß:* ein Verhalten, das sich z. als Fehler erwies; wir mußten z. doch umkehren.

zuliẹb ⟨bes. österr.⟩, **zuliẹbe** ⟨Adv.⟩: *um jmdm. (mit etw.) einen Gefallen zu tun; um jmds., einer Sache willen:* nur dir z. habe ich das getan, bin ich hiergeblieben; der Wahrheit z. muß das gesagt werden.

Zulieferant, der; -en, -en: svw. ↑Zulieferer; **Zulieferbetrieb**, der: svw. ↑Zulieferer; **Zulieferer**, der; -s, -: *Industriebetrieb bzw. Händler, der Unternehmen mit Produkten beliefert, die von diesen weiterverarbeitet werden;* **Zuliefererindustrie**, (auch:) **Zulieferindustrie**, die: vgl. Zulieferer; **zuliefern** ⟨sw. V.; hat⟩: **1. a)** *als Zulieferer arbeiten;* **b)** *Waren liefern;* ausliefern (2). **2.** (jur.) jmdn. ausliefern (1): einen Terroristen z.; ⟨Abl.:⟩ **Zulieferung**, die; -, -en: *das Zuliefern.*

zullen [ˈtsʊlən] ⟨sw. V.; hat⟩ [lautm.] (landsch., bes. ostmd.): *(bes. von Säuglingen) saugen, lutschen;* ⟨Abl.:⟩ **Zuller** [ˈtsʊlɐ], der; -s, - (landsch., bes. ostmd.): svw. ↑Zullen.

zulosen ⟨sw. V.; hat⟩ (Sport): *jmdm. durch Losen einen bestimmten Gegner zuweisen.*

zulöten ⟨sw. V.; hat⟩: *durch Löten verschließen.*

Zulp [tsʊlp], der; -[e]s, -e [zu mundartl. Zulpen (Pl.) = Abfall beim Flachsbrechen; nach der urspr. Herstellung aus Leinwandresten] (landsch., bes. ostmd.): *Sauger, Schnuller;* **zulpen** [ˈtsʊlpn̩] ⟨sw. V.; hat⟩ (landsch., bes. ostmd.): svw. ↑zullen.

Zuluft, die; - (Technik): *(in klimatisierten Räumen) Luft, die zugeführt wird.*

zum [tsʊm] ⟨Präp. zu + Art. dem⟩: die Tür z. Wohnzimmer; sie lief z. Telefon; häufig nicht auflösbar: z. Schluß; z. Spaß; z. Beispiel; z. Kochen bringen; sich etw. z. Ziel setzen; er verlangte etwas z. Essen (südd., österr. ugs.; *zu essen*); (österr.:) er ist Abgeordneter z. Nationalrat.

zumachen ⟨sw. V.; hat⟩: **1.** (ugs.) svw. ↑schließen (1) (Ggs.: aufmachen 1 a): die Tür, den Koffer, einen Deckel z.; ich habe die ganze Nacht kein Auge zugemacht *(nicht schlafen können).* **2.** (ugs.) svw. ↑schließen (7): wann machen die Geschäfte zu? **3.** (landsch.) *sich beeilen:* du mußt z., sonst kommst du zu spät; mach zu!

zumal: **I.** ⟨Adv.⟩ [mhd. ze mâle = zugleich] *besonders* (2 a), *vor allem, namentlich:* alle, z. die Neuen, waren begeistert/ alle waren begeistert, z. die Neuen; er nimmt die Einladung gerne an, z. da/wenn er alleine ist. **II.** ⟨Konj.⟩ *besonders da, weil:* er nimmt die Einladung gerne an, z. er alleine ist.

zumarschieren ⟨sw. V.; ist⟩: *in Richtung auf jmdn., etw. marschieren; sich marschierend auf jmdn., etw. zubewegen* (b): sie marschierten auf den Wald zu.

zumauern ⟨sw. V.; hat⟩: *mauernd, mit Mauerwerk verschließen:* ein Loch, eine Türöffnung z.; zugemauerte Fenster, Türen.

zumeist ⟨Adv.⟩ (selten): *meist, meistens.*

zumessen ⟨st. V.; hat⟩ (geh.): **1.** *genau abmessend zuteilen* (b): den Häftlingen ihre Essensration, den Tieren [ihr] Futter z.; ein reichlich zugemessenes Taschengeld z.; jmdm. die Schuld an etw. *(anlasten);* es war ihm nur eine kurze Zeit für seine Lebensarbeit zugemessen *(er mußte früh sterben).* **2.** svw. ↑beimessen: einer Sache, jmds. Worten große Bedeutung z.; ⟨Abl.:⟩ **Zumessung**, die; -, -en.

zumindest ⟨Adv.⟩: **a)** *zum mindesten; auf jeden Fall; jedenfalls* (b): es ist keine schwere, z. keine bedrohliche Krise; er war verloren, so sehen es z.; das z. behaupten seine Gegner; **b)** *als wenigstes; wenigstens:* z. hätte er sich entschuldigen müssen; er hätte z. Anspruch auf Respekt.

zumischen ⟨sw. V.; hat⟩ (selten): *mischend zusetzen; beimischen:* dem Teig ein Treibmittel z.; ⟨Abl.:⟩ **Zumischung**, die; -, -en: **1.** *das Zumischen.* **2.** *als Zusatz zu anderem verwendete Mischung* (2 a).

zumut (ugs.): ↑zumute; **zumutbar** [ˈtsuːmuːtbaːɐ̯] ⟨Adj.; nicht adv.⟩: *so beschaffen, daß es jmdm. zugemutet werden kann:* eine -e Belastung; das ist [für ihn] nicht z.; ⟨Abl.:⟩ **Zumutbarkeit**, die; -, -en: **1.** *das Zumutbarsein.* **2.** (selten) *etw.* *Zumutbares;* **zumute** [tsuˈmuːtə] in den Verbindungen **jmdm. z. sein**/(seltener) **werden** *(in einer bestimmten inneren Verfassung sein; von einer bestimmten Gemütsstimmung ergriffen werden):* jmdm. ist beklommen, ängstlich, wohlig z.; es war ihm nicht wohl z. bei dieser Sache; es war ihm [wenig] nach Scherzen, zum Lachen z.; **zumuten** ⟨sw. V.; hat⟩: **1.** *von jmdm. etw. verlangen, was eigentlich unzumutbar, zu schwer, zu anstrengend ist:* das kannst du ihm nicht z.; ich möchte Ihnen nicht z., daß ...; den Anblick, den Lärm, die Arbeit wollte er uns nicht z.; du mutest dir nichts zu; du hast dir zuviel zugemutet *(dich übernommen, überanstrengt mit etwas).* **2.** (landsch., schweiz.) *trauen:* ich kann ihm wirklich nichts Schlechtes z. (Marchwitza, Kumiaks 220); ⟨Abl. zu 1:⟩ **Zumutung**, die; -, -en: *etw. Unzumutbares:* der Lärm ist eine Z.; es ist doch eine Z. *(Rücksichtslosigkeit, Unverschämtheit),* das Radio so laut zu stellen; eine Z. *(ein unbilliges Ansinnen)* zurückweisen; eine Z. an jmdn. stellen *(jmdm. etw. Unbilliges zumuten);* sich gegen eine Z. verwahren.

zunächst: **I.** ⟨Adv.⟩ [mhd. ze næhste] **a)** *am Beginn von etw.; anfangs; am Anfang, zuerst* (2): er war z. nicht aufgefallen; z. sah es so aus, als ob ...; die Arbeit zeigte z. keinen Erfolg; **b)** *vorerst, einstweilen* (a); *in diesem Augenblick:* daran denke ich z. noch nicht; das wollen wir z. beiseite lassen. **II.** ⟨Präp. mit Dativ⟩ (geh.) *in nächster Nähe (von etw. gelegen o. ä.):* die Bäume, die der Straße z./z. der Straße stehen; **Zunächstliegende**, das; -n (seltener): *das Nächstliegende.*

zunageln ⟨sw. V.; hat⟩: *nagelnd, mit Hilfe von Nägeln verschließen:* eine Kiste, ein Fenster z.; die Türöffnung mit Brettern z.

zunähen ⟨sw. V.; hat⟩: *nähend, durch eine Naht schließen:* eine aufgeplatzte Naht z.; einen Sack oben z.

Zunahme, die; -, -n: **1.** *das Zunehmen* (1) (Ggs.: Abnahme 2): eine zwangfügige, beträchtliche Z.; die Z. beträgt 5%. **2.** (Handarb.) *das Zunehmen* (3): die Z. *(von Maschen)* am Rücken.

Zuname, der; -ns, -n: **1.** *der neben den Vornamen stehende Familienname* (bes. in Formularen o. ä.): wie heißt er mit -n?; bitte unterschreiben Sie mit Vor- und Zunamen. **2.** (veraltend etw.) ↑Beiname. ↑Übername.

Zünd-: ~**anlage**, die (Kfz.-T.): *elektrische Anlage, die den zur Entzündung des Kraftstoff-Luft-Gemischs nötigen Zündfunken hervorbringt;* ~**blättchen**, das: *aus zwei runden Papierblättchen mit einer zwischen ihnen befindlichen kleinen Menge Sprengstoff bestehende Munition für Spielzeugpistolen o. ä.;* ~**funke[n]**, der (Kfz.-T.): *in der Zündanlage hervorgebrachter Funke, der für die Zündung (1) nötig ist;* ~**hilfe**, die (Kfz.-T.): *Vorrichtung, Mittel, welches das Zünden erleichtert;* ~**holz**, das (Fachspr., noch südd., österr.): *kleines Stäbchen aus Holz, Pappe o. ä., dessen eines Ende Kopf aus einer leichtentzündlichen Masse trägt, die durch Reiben an einer rauhen Fläche zum Brennen gebracht wird; Streichholz,* dazu: ~**hölzchen**, das, ~**holzschachtel**, die: *kleine Schachtel mit zwei Reibflächen für Zündhölzer;* ~**hütchen**, das: **1.** svw. ↑Sprengkapsel. **2.** *(ugs. scherzh.) kleine Kopfbedeckung;* ~**kabel**, das (Kfz.-T.): *Kabel, das eine elektrische Verbindung zwischen Zündspule u. Zündkerze herstellt;* ~**kapsel**, die: svw. ↑Sprengkapsel; ~**kerze**, die (Kfz.-T.): *auswechselbarer Teil der Zündanlage, mit dessen Hilfe das Kraftstoff-Luft-Gemisch elektrisch gezündet wird;* ~**mittel**, das (Fachspr.): *Vorrichtung, mit deren Hilfe eine Zündung, ein Verbrennungsvorgang herbeigeführt wird;* ~**nadelgewehr**, das (früher): *Gewehr, dessen Patronen durch einen auftreffenden Stahlstift gezündet wurden;* ~**pfanne**, die (früher): svw. ↑Pfanne (2); ~**plättchen**, das: svw. ↑~blättchen; ~**punkt**, der (Technik): *niedrigste Temperatur, bei der ein brennbarer Stoff im Gemisch mit Luft selbst entzündet u. weiterbrennt;* ~**satz**, der (Technik): *Vorrichtung, Mittel, mit dem ein Sprengsatz gezündet wird;* ~**schalter**, der: vgl. ~schloß; ~**schloß**, das (Kfz.-T.): *mit Hilfe des Zündschlüssels zu betätigender Schalter, der den Stromkreis der Zündanlage eines Kraftfahrzeugs einschaltet;* ~**schlüssel**, der (Kfz.-T.): *Schlüssel, mit dem das Zündschloß betätigt wird;* ~**schnur**, die: *an einem Ende mit einer Sprengladung verbundene Schnur aus leicht brennbarem Material, die, wenn sie ange-*

-n, -n ⟨Dekl. ↑Abgeordnete⟩ (ugs.): *jmds. Verlobter, Verlobte.*

zukunfts-, Zukunfts-: ~**absichten** ⟨Pl.⟩: vgl. ~pläne; ~**angst,** die ⟨meist Pl.⟩: *Angst vor der Zukunft;* ~**aussichten** ⟨Pl.⟩: *Aussichten* (2) *für die Zukunft:* etw. eröffnet jmdm. Z.; ~**bezogen** ⟨Adj.; o. Steig.; nicht adv.⟩: *-e Aktionen, Unternehmungen;* ~**forscher,** der: svw. ↑Futurologe; ~**forschung,** die ⟨o. Pl.⟩: svw. ↑Futurologie; ~**freudig** ⟨Adj.⟩ (geh.): vgl. ~froh; ~**froh** ⟨Adj.⟩ (geh.): *optimistisch im Hinblick auf die Zukunft;* ~**glaube[n],** der (geh.): *jmds. Vertrauen in die Zukunft,* dazu: ~**gläubig** ⟨Adj.⟩: *Vertrauen in die Zukunft setzend;* ~**hoffnung,** die ⟨meist Pl.⟩; ~**musik,** die ⟨o. Pl.⟩ [nach 1850 geprägter, polemisch gegen Richard Wagners Musik gerichteter Begriff]: *etw., dessen Realisierung noch in einer fernen Zukunft liegt, was noch als utopisch angesehen werden muß:* dieses Projekt ist noch Z.; *die klassenlose Gesellschaft erscheint ihm als Z.;* ~**orientiert** ⟨Adj.; nicht adv.⟩: *-e Forschung;* ~**perspektive,** die ⟨meist Pl.⟩: svw. ↑Perspektive (3 a); ~**plan,** der ⟨meist Pl.⟩: *Plan für die Zukunft:* Zukunftspläne machen, schmieden; ~**reich** ⟨Adj.; nicht adv.⟩: *mit Zukunft:* ein -er Beruf; ~**roman,** der (Literaturw.): *utopischer Roman, der in einer erdachten Zukunft spielt; Science-Fiction-Roman;* ~**sicher** ⟨Adj.; nicht adv.⟩: *Bestand auch in der Zukunft versprechend:* eine -e Existenz; ~**sicherung,** die ⟨o. Pl.⟩: *Absicherung seiner Existenz in bezug auf die Zukunft;* ~**staat,** der: *Staat mit idealen Lebensbedingungen, dessen Realisierung man für die Zukunft erhofft, plant;* vgl. ~reich: eine -e *Entwicklung;* ~**traum,** der: *utopische Wunschvorstellung:* alle diese Verbesserungen sind Zukunftsträume; ~**verheißung,** die (geh.): vgl. ~traum; ~**weisend** ⟨Adj.; o. Steig.; nicht adv.⟩: *fortschrittlich; auf die Zukunft bezogen:* eine -e Technologie; -e Ideen.
zukunftweisend: ↑zukunftsweisend.

zulächeln ⟨sw. V.; hat⟩: *jmdn. lächelnd anblicken; anlächeln:* jmdm. freundlich, aufmunternd z.; sie lächelten sich/(geh.:) einander zu.

zulachen ⟨sw. V.; hat⟩: *jmdn. lachend ansehen:* dem Publikum z.; er lachte ihr freundlich zu.

zuladen ⟨st. V.; hat⟩: *als Ladung* (1 a) *hinzufügen:* weiteres Frachtgut z.; ⟨Abl.:⟩ **Zuladung,** die, -, -en: 1. *das Zuladen.* 2. *zugeladenes Gut:* 10 Zentner Z.

Zulage, die, -, -n: a) *etw., was zusätzlich zu etw. gegeben, gezahlt wird:* -n für Schwerarbeiter; b) (landsch.) *zum Fleisch dazugelegte u. mitgewogene Knochen (beim Einkauf im Metzgerladen):* Rindfleisch mit, ohne Z.

zulande [t͡suˈlandə] ⟨Adv.⟩ in der Verbindung **bei jmdm. z.** (veraltend; *in jmds. Heimat, Gegend o. ä.):* bei ihnen z. ist vieles anders.

zulangen ⟨sw. V.; hat⟩: **1. a)** (ugs.) *(bes. beim Essen) von dem Angebotenen reichlich nehmen; sich reichlich bedienen:* die Kinder hatten großen Hunger und langten kräftig zu; Ü Die Mietpreise steigen an, die Bauherren langen kräftig zu *(bereichern sich;* Saarbr. Zeitung 8. 10. 79, 11); **b)** *(bei der Arbeit) kräftig zupacken:* der Neue kann z.; **c)** *zuschlagen* (5 a); *jmdm. einen Schlag versetzen:* Da habe ich ihm eine verpaßt ..., ganz schön zugelangt (Spiegel 32, 1978, 80). **2.** (landsch.) *genügen, ausreichen:* langt das zu?; wenn die eigene Kraft nicht mehr zulangt, muß man die Hilfe annehmen (Broch, Versucher 108). ⟨Abl. zu 2:⟩ **zulänglich** ⟨Adj.⟩ (geh.): *genügend, ausreichend, hinreichend:* er hat keine -en Kenntnisse, Erfahrungen; etw. z. unterstützen; ⟨Abl.:⟩ **Zulänglichkeit,** die; -, -en: 1. ⟨o. Pl.⟩ *das Zulänglichsein.* 2. *etw., was zulänglich ist.*

zulassen ⟨st. V.; hat⟩: 1. *nichts unternehmen, um etw. Bestimmtes zu verhindern; etw. geschehen lassen; dulden* (1 a): *tolerieren* (1 a): wie konntest du z., daß die Kinder auf der Straße spielen; so etwas würde er niemals z. **2.** *jmdm. zu etw. Zugang gewähren; jmdm. zur Ausübung von etw., zu einem bestimmten Zweck, für eine bestimmte Betätigung o. ä. die amtliche Erlaubnis erteilen:* jmdn. als Prozeßbeobachter, für das/zum Studium, zur Teilnahme an etw. z.; einen Arzt, als Arzt, als Anwalt z.; der Film ist für Jugendliche nicht zugelassen *(der Besuch ist Jugendlichen nicht gestattet);* ein Kraftfahrzeug [zum Verkehr] z.; die Straße ist nur für Anlieger zugelassen; Aktien an der Börse z. (Bankw.: *ihren Handel an der Börse genehmigen);* ein Tier zur Zucht z. (Landw.: *es für Zwecke der Zucht geeignet erklären).* **3.** *die Möglichkeit zu etw. geben; ermöglichen, gestatten* (häufig verneint): etw. läßt mehrere Interpretationen zu; die Vorgänge lassen den Schluß zu, daß ...; etw. läßt keine Ausnahme zu; etw. läßt keinen Zweifel zu *(ist ganz eindeutig);* die Straßenverhältnisse ließen kein höheres Tempo zu *(machten ein höheres möglich).* **4.** (ugs.) *etw. Geschlossenes od. Verschlossenes nicht öffnen* (1 a); *geschlossen lassen:* einen Brief, eine Schublade, das Fenster z.; du mußt den Mantel z.; ⟨Abl. zu 2:⟩ **zulässig** ⟨Adj.; o. Steig.; nicht adv.⟩: *(meist von amtlicher Seite, von einer amtlichen Stelle) zugelassen, erlaubt:* eine -e [Höchst]menge, [Höchst]geschwindigkeit; bestimmte Hilfsmittel, Zusatzstoffe sind [nicht] z.; etw. ist rechtlich [nicht] z.; ein Verfahren für z. erklären *(es genehmigen);* ⟨Abl.:⟩ **Zulässigkeit,** die; -: *das Zulässigsein;* **Zulassung,** die, -, -en: 1. ⟨o. Pl.⟩ *das Zulassen* (2). **2.** (ugs.) svw. ↑Kraftfahrzeugschein.

zulassungs-, Zulassungs-: ~**papier,** das: *Dokument, das die polizeiliche Zulassung eines Kraftfahrzeugs o. ä. beurkundet* (Kraftfahrzeugschein, Kraftfahrzeugbrief); ~**pflichtig** ⟨Adj.; o. Steig.; nicht adv.⟩: *einer amtlichen od. polizeilichen Zulassung bedürftig:* ein -es Fahrzeug; ~**prüfung,** die: *Prüfung, die über die Zulassung* (1) *von jmdm., einer Sache entscheidet;* ~**schein,** der; ~**stelle,** die: *amtliche Stelle, die für Zulassungen bestimmter Art zuständig ist;* ~**verfahren,** das: *Verfahren, in dem über bestimmte Zulassungen entschieden wird.*

Zulauf, der; -[e]s, Zuläufe: 1. ⟨o. Pl.⟩ *Zuspruch, den jmd., etw. hat, erfährt:* der Arzt, Anwalt, die Praxis, das Lokal hat großen Z. *(viele Leute suchen den Arzt usw. auf);* er kann sich über mangelnden Z. *(über Mangel an Kundschaft, Besuchern, Interessenten o. ä.)* beklagen. **2.** (seltener) svw. ↑Zufluß (2): ein Z. des Bodensees. **3.** (Fachspr.) **a)** *zuströmende Wassermenge:* der Z. muß gedrosselt werden; **b)** *Stelle an/in einer technischen Anlage, an der Wasser zuläuft, einströmt:* der Z. ist verstopft; **zulaufen** ⟨st. V.; ist⟩: **1.** *in Richtung auf jmdn., etw. laufen* (1 a, b); *sich im Laufschritt auf jmdn., etw. zubewegen* (b): mit Riesenschritten auf das Ziel z.; auf jmdn. zugelaufen kommen; wir laufen *(gehen, marschieren)* jetzt dem Dorf zu. (ugs.) *sich* (beim Laufen 1) *beeilen:* lauf zu, sonst ist der Zug weg! **3.** *sich in eine bestimmte Richtung erstrecken; verlaufen:* die Straße läuft auf den Wald zu. **4.** *sich jmdm. (als neuem Herrn) anschließen:* ein Hund, eine Katze ist uns zugelaufen. **5.** *jmdm. aufsuchen, um von ihm zu profitieren:* Kunden, Patienten, Schüler laufen ihm [in hellen Scharen] zu. **6.** *zu einer vorhandenen Flüssigkeitsmenge hinzukommen; zusätzlich in ein Gefäß fließen:* warmes Wasser z. lassen (in die Badewanne). **7.** *in eine bestimmte Form auslaufen:* das getürmte, spitz zulaufende Gebäude der „New York Times" (K. Mann, Wendepunkt 163); Hosen mit schmal, eng zulaufenden *(nach unten schmal, eng werdenden)* Beinen.

zulegen ⟨sw. V.; hat⟩: **1.** ⟨z. + sich⟩ (ugs.) *sich etw. kaufen, anschaffen:* sich ein Auto, einen Hund z.; Ü er sich einen Bauch, einen Bart zulegte (ugs. scherzh.; *hat einen Bauch bekommen, trägt jetzt einen Bart);* er hat sich eine Freundin zugelegt; sich einen Künstlernamen z. *(annehmen).* **2.** (ugs.) *(bes. beim Laufen, Fahren, Arbeiten) sein Tempo steigern:* die Läufer hatten tüchtig zugelegt; wenn du pünktlich fertig werden willst, mußt du ganz schön z. **3.** (landsch.) *dazulegen, für etw. hinzufügen:* legen Sie noch ein Stück, ein paar Scheiben zu!; seine Eltern haben zu dem Kauf 100 Mark zugelegt *(beigesteuert);* wenn du dir ein schöneres Kleid kaufen willst, bekommst du ein wenig zugelegt; Ü einen Schritt z. *(etwas schneller gehen).*

zuleide [-ˈlaidə] in der Verbindung **jmdm. etwas z. tun** *(jmdm. einen Schaden, ein Leid zufügen; jmdn. verletzen, kränken):* er hat nie in seinem Leben jemandem etwas z. getan; hat er dir etwas z. getan?

zuleiten ⟨sw. V.; hat⟩: **1.** *etw. an eine bestimmte Stelle leiten; gelangen lassen:* der Mühle, dem Kraftwerk Wasser z.; Ü der Erlös der Veranstaltung soll dem Kinderhilfswerk zugeleitet *(zugedacht, überwiesen) werden.* **2.** (etw. Schriftliches) *übermitteln, zustellen* (2): jmdm. eine Nachricht, Mitteilung, ein Schreiben [auf dem Amtswege] z.; ⟨Abl.:⟩ **Zuleitung,** die; -, -en: 1. ⟨o. Pl.⟩ **a)** *das Zuleiten* (1); **b)** *das Zuleiten* (2); *Übermittlung:* die Z. einer Nachricht. **2.** *Leitung* (3 a, b), *die zuleitet* (1): verlegen; ⟨Zus.:⟩ **Zuleitungsrohr,** das.

zulernen ⟨sw. V.; hat⟩ (ugs.): *dazulernen.*

ta'rajl, die; - (jur.): *das Beziehen des Lebensunterhaltes aus den Einkünften einer Prostituierten; das Tätigsein als Zuhälter;* **Zuhälterin,** die; -, -nen (selten): w. Form zu ↑Zuhälter; **zuhälterisch** ⟨Adj.; o. Steig.⟩: *die Zuhälterei betreffend;* **Zuhaltung,** die; -, -en (Technik): *Teil eines Türschlosses, durch den die Schließung bewirkt wird.*

zuhanden [t̯su:'handn̩]: **1.** *jmdm.* **z. sein** (selten): *jmdm. verfügbar, erreichbar sein):* fast alles ist uns heute verfügbar und z.; *jmdm.* **z. kommen** (veraltet; *jmdm. zufällig in die Hände kommen).* **2.** (österr., schweiz.) svw. ↑**zu** Händen; vgl. Hand (1): ein Brief z. [von, des] Herrn Meyer.

zuhängen ⟨sw. V.; hat⟩: *(durch Darüber-, Davorhängen von etw.)* bedecken, so daß es ganz zugedeckt ist; verhängen: ein Fenster, eine Öffnung, ein Vogelbauer z.

zuhauen ⟨unr. V.; haute zu, hat zugehauen⟩ (ugs.): svw. ↑zuschlagen (1–3, 5 a).

zuhauf [t̯su:'hau̯f] ⟨Adv.⟩ (geh.): *in großer Menge, Zahl:* z. kommen; In ... seinen Romanen steckt Bildung z. (Augsburger Allgemeine 7. 5. 78, I).

Zuhause [t̯su:'hau̯zə], das; -s: *Ort, an dem jmd. zu Hause ist [und sich wohl fühlt]; Heim, Wohnung:* er hat ein schönes, gemütliches Z.; kein Z. haben *(keinen Ort, keine Familie haben, worin man geborgen ist);* **Zuhausegebliebene,** der u. die; -n, -n ⟨Dekl. ↑Abgeordnete⟩: *jmd., der seine Wohnung od. seine Heimat im Ggs. zu vielen anderen nicht verlassen hat.*

zuheften ⟨sw. V.; hat⟩: *mit Heftstichen schließen:* einen Riß, einen Triangel z.

zuheilen ⟨sw. V.; ist⟩: *sich heilend schließen:* der Schnitt, die Schürfwunde am Knie ist zugeheilt.

Zuhilfenahme, die; -: *Verwendung von etw. als Hilfsmittel:* erst die Z. von elektronischen Geräten brachte einen Erfolg; es ging nicht ohne, nur mit/unter Z. *(mit Hilfe)* von ...

zuhinterst ⟨Adv.⟩: *ganz hinten; an letzter Stelle:* z. stehen, sitzen.

zuhöchst ⟨Adv.⟩: *ganz oben, an oberster Stelle.*

zuhorchen ⟨sw. V.; hat⟩ (landsch.): svw. ↑zuhören.

zuhören ⟨sw. V.; hat⟩: **a)** *(etw. akustisch Wahrnehmbarem)* hinhörend folgen, ihm seine Aufmerksamkeit zuwenden: gut, genau, interessiert, höflich, aufmerksam, mit Interesse, nur mit halbem Ohr z.; du hast nicht richtig zugehört; er kann nicht, kann nur z. *(folgt [nicht] geduldig dem, was ein anderer ihm sagen, mitteilen möchte);* als einleitende Floskel vor einer Mitteilung: hör mal zu, ...; jetzt hör[e] mal [gut] zu, ... (ugs.; leicht drohend; *ich bitte dich dringend, das Folgende zu beherzigen);* **b)** *etw. anhören* (1 b); *mit Aufmerksamkeit hören; hörend in sich aufnehmen:* dem Gesang der Vögel z.; einer Verhandlung, einem Gespräch, einer Unterhaltung z.; ⟨Abl.:⟩ **Zuhörer,** der; -s, -: *jmd., der jmdm., einer Sache zuhört* (b); ⟨Zus.:⟩ **Zuhörerbank,** die ⟨Pl. -bänke; meist Pl.⟩: *Bank, Reihe von Sitzen für Zuhörer bei einer öffentlichen Sitzung, Gerichtsverhandlung o. ä.;* **Zuhörerin,** die; -, -nen: w. Form zu ↑Zuhörer; **Zuhörerschaft,** die; -: *Gesamtheit der Zuhörer; Auditorium* (2).

zuinnerst ⟨Adv.⟩ (geh.): *im tiefsten Innern* (2 a); *zutiefst:* z. von etw. überzeugt, getroffen sein.

zujauchzen ⟨sw. V.; hat⟩: vgl. zujubeln.

zujubeln ⟨sw. V.; hat⟩: *jubelnd begrüßen, feiern:* die Menge jubelte den Siegern, den Stars zu.

Zukauf, der; -[e]s, Zukäufe: *das Ergänzen von etw. durch weiteren Kauf entsprechender Stücke:* ein Z. von Bezugsrechten (Börsenw.; *im Zusammenhang mit Aktienkäufen]* das Hinzukaufen; **zukaufen** ⟨sw. V.; hat⟩: *einen Zukauf tätigen; hinzukaufen.*

zukehren ⟨sw. V.⟩: **1.** svw. ↑zudrehen ⟨hat⟩: jmdm. den Rücken z. **2.** (österr.) ⟨ist⟩: **a)** svw. ↑einkehren (1): in einem Gasthaus z.; **b)** *einen kurzen Besuch machen:* der alte Doktor Curie, der jetzt so oft bei ihnen zukehrt (Fussenegger, Zeit 429).

zukitten ⟨sw. V.; hat⟩: *(eine offene Stelle, ein Loch o. ä.)* mit Kitt schließen.

zuklappen ⟨sw. V.⟩ (Ggs.: aufklappen 1): **a)** *mit klappendem Geräusch schließen* ⟨hat⟩: den Kofferraum z.; **b)** *sich mit klappendem Geräusch schließen* ⟨ist⟩: das Fenster ist zugeklappt.

zukleben ⟨sw. V.; hat⟩: **1.** *mit etw. Klebendem verschließen:* den Brief, den Umschlag z. **2.** *eine Fläche o. ä. vollständig mit etw. bekleben:* die Wand ist ganz und gar mit Zigarettenwerbung zugeklebt.

zukleistern ⟨sw. V.; hat⟩ (salopp): svw. ↑zukleben (2): die Wand mit Plakaten z.

zuklinken ⟨sw. V.; hat⟩: *durch Betätigen einer Klinke schließen* (Ggs.: aufklinken): die Tür z.

zuknallen ⟨sw. V.⟩ (ugs.): **a)** *mit Wucht zuschlagen, ins Schloß werfen* ⟨hat⟩ (Ggs.: aufknallen 3): die Tür z.; **b)** *geräuschvoll ins Schloß fallen; sich schließen* (1 a): bei dem Luftzug knallte das Fenster zu.

zukneifen ⟨st. V.; hat⟩: *durch Zusammenkneifen fest schließen:* ein Auge, den Mund z.

zuknipsen ⟨sw. V.; hat⟩ (ugs.): *mit einem knipsenden Geräusch schließen:* die Geldbörse z.

zuknöpfen ⟨sw. V.; hat⟩ /vgl. zugeknöpft/: *durch Knöpfen* (a) *schließen* (Ggs.: aufknöpfen 1): den Mantel, die Bluse z.; du hast dir noch nicht das Hemd zugeknöpft.

zuknoten ⟨sw. V.; hat⟩: *mit [einem] Knoten verschließen* (Ggs.: aufknoten b): einen Sack z.

zukommen ⟨st. V.; ist⟩: **1.** *sich jmdm., einer Sache nähern:* [freudestrahlend, mit schnellen Schritten] auf jmdn. z.; U er ahnte nicht, was noch auf ihn z. sollte *(was ihm noch bevorstand);* du mußt die Sache auf dich z. lassen *(dich abwartend verhalten; warten, wie sich die Sache entwickelt);* wir werden in der Angelegenheit noch auf Sie z. *(werden uns zu gegebener Zeit an Sie wenden).* **2.** (geh.) **a)** *jmdm., einer Sache zuteil werden:* wie wenig ... ihm auf dem Wege natürlicher Erbschaft zugekommen war (Th. Mann, Krull 81); jmdm. Geld, viel Gutes z. lassen *(zuwenden, geben, schenken);* **b)** *zugestellt, übermittelt werden:* es war ihm die Nachricht zugekommen, daß ...; jmdm. eine Mitteilung, eine Botschaft z. lassen *(zustellen).* **3. a)** *jmdm. gebühren; sich für jmdn. gehören:* im Verhalten, ein Urteil kommt jmdm. nicht zu; es kommt ihm nicht zu *(er hat kein Recht dazu),* sich in diese Angelegenheit einzumischen; **b)** *jmdm., einer Sache auf Grund seiner Eigenschaften, Fähigkeiten angemessen sein:* ihm kommt eine Führungsrolle zu; **c)** *als Eigenschaft haben, besitzen:* dieser Entdeckung kommt eine große Bedeutung zu.

zukorken ⟨sw. V.; hat⟩: *mit einem Korken verschließen* (Ggs.: aufkorken): eine Flasche z.

Zukost, die; - (selten): Beikost.

zukriechen ⟨st. V.; ist⟩: *sich kriechend auf jmdn., etw. zubewegen.*

zukriegen ⟨sw. V.; hat⟩: svw. ↑zubekommen.

zukucken (nordd.): svw. ↑zugucken.

Zukunft ['t̯su:kunft], die; -, (selten) Zukünfte ['t̯su:kynftə]; mhd., ahd. zuochumpft, eigtl. = das auf jmdn. Zukommende, zu ↑zukommen (1)]: **1. a)** *Zeit, die noch bevorsteht, die noch nicht ist; erst kommende od. die künftige Zeit (u. das in ihr Erwartende):* Vergangenheit, Gegenwart und Z.; eine unsichere, ungewisse Z.; denkbare Zukünfte; die Z. wird es lehren, ob die Handlungsweise richtig war; die Z. des Landes, der Menschheit; wir wissen nicht, was die Z. bringen wird; beruhigt den Z. entgegensehen; auf eine bessere, glückliche Z. hoffen, anstoßen; auf die Z. bauen, vertrauen; ängstlich in die Z. schauen, blicken; für die Z., für alle Z. *(für alle Zeit)* entsprechende Vorkehrungen treffen; in naher, nächster, absehbarer Z. *([sehr] bald);* in ferner Z. *(in einer noch weit entfernten Zeit);* er lebt schon ganz in der Z. *(beschäftigt sich im Geist mit der kommenden Zeit);* in die Z. gehen; sich vor der Z. fürchten; *in Z. (von jetzt an; künftig);* **[keine] Z. haben** *(eine, keine günstige, aussichtsreiche Entwicklung erwarten lassen):* dieser Beruf hat keine Z.; **einer Sache gehört die Z.** *(etw. wird eine bedeutende Entwicklung nehmen):* den Mikroprozessoren gehört die Z.; **mit/ohne Z.** *(mit/ohne Zukunftsperspektive):* ein Beruf mit/ohne Z.; **b)** ⟨o. Pl.; meist mit Possessivpron.⟩ *jmds. persönliches, zukünftiges Leben;* jmds. noch in der Zukunft (1 a) *liegender Lebensweg:* die gemeinsame Z. planen; eine gesicherte Z. haben; man prophezeit ihm eine große, eine glänzende Z. *(eine glanzvolle berufliche Laufbahn);* stellst du dir deine Z. vor *(was hast du für Pläne)?;* sich seine Z. verbauen; an seine Z. denken; Vorsorge für seine Z. treffen; um ihre Z. *(ihr Fortkommen)* braucht man sich nicht zu sorgen. **2.** (Sprachw.) *Zeitform, die das zukünftige Geschehen ausdrückt; Futur;* ⟨Abl.:⟩ **zukünftig** [mhd. zuokünftic]: **I.** ⟨Adj.; o. Steig.; nur attr.⟩ svw. ↑künftig I: die zukünftige Entwicklung; die Z. haben man die Z. ein Beruf ist; o. die zukünftige Z.; es zukünftige Z.; o. Pl.; eine künftige Z.; ⟨subst.:⟩ **Zukünftige,** der u. die;

Z. *(packte es am Zügel u. konnte es zum Stehen bringen);* mit verhängtem Z. (↑verhängt); *die Z. [fest] in der Hand haben (die Führung, Befehlsgewalt innehaben u. dabei für straffe Ordnung sorgen);* die Z. straffer anziehen *(energischer auftreten, Gehorsam fordern);* die Z. schleifen lassen/ lockern *(weniger streng sein, nicht jede Kleinigkeit bestimmen u. regeln);* jmdm., einer Sache Z. anlegen *(jmdn. in seinen Aktivitäten einschränken, etw. einer gewissen einschränkenden Ordnung unterwerfen):* er sollte seiner Phantasie Z. anlegen; [jmdm., einer Sache] die Z. schießen lassen *(den Dingen freien Lauf lassen);* jmdn., etw. am langen Z. führen *(vorsichtig leiten, so daß für die andern, für etw. ausreichend Raum zur freien Entfaltung bleibt).*

zügel-, Zügel-: ~führung, die (Reiten): *Art u. Weise, wie der Reiter die Zügel führt;* ~hand, die (Reiten): *die den Zügel führende [linke] Hand des Reiters;* ~hilfe, die (Reiten): *Hilfe, die der Reiter dem Pferd mit der Gangart mit dem Zügel (u. Gebiß) gibt;* ~los ⟨Adj.; -er, -este⟩: *alle Schranken der Vernunft u. der Sittlichkeit außer acht lassend, ohne jedes Maß, hemmungslos:* ein -es Leben führen; er trank z., dazu: ~losigkeit, die; -, -en.

¹zügeln ['tsy:gln] ⟨sw. V.; hat⟩ [zu ↑Zügel]: **a)** *(ein Reittier) durch das Anziehen, Straffen des Zügels zurückhalten, zur Ruhe bringen:* das scheuende Pferd z.; **b)** *zurückhalten, beherrschen, unter Kontrolle bringen:* seine Leidenschaft, Wut, Neugier z.; zügle deine Zunge!; er konnte sich kaum z.; **²zügeln** [-] ⟨sw. V.⟩ [zu ↑ziehen] (schweiz. mundartl.): **a)** *umziehen* ⟨ist⟩: sie sind schon wieder [in eine andere] Wohnung] gezügelt; **b)** *[im Rahmen eines Umzugs] irgendwohin transportieren* ⟨hat⟩: das Klavier ins 2. Stockwerk z.; ⟨Abl.:⟩ **Zügelung, Züglung,** die; -, -en: das Zügeln.

Zugemüse, das; -s, - (veraltet): *Gemüse als Beilage zum Fleisch.*

Zugereiste, der u. die; -n, -n ⟨Dekl. ↑Abgeordnete⟩: *jmd., der aus einer anderen Gegend zugezogen ist u. aus der Sicht der Alteingesessenen noch nicht dazugehört.*

zugesellen, sich ⟨sw. V.; hat⟩: *gesellig dazukommen, (sich od. jmdn.) einer Gruppe, Richtung, Sache anschließen:* als ich auf der Bank saß, hatte er sich [mir] zugesellt; ihm hoffnungslosen Schwemmgut aus aufgelösten Sanitätsstellen gesellen sich die Hoffnungslosen von der Front zu (Plievier, Stalingrad 241); dem verlassenen Tier im Käfig wurde ein Weibchen zugesellt; Ü aus finanziellen Gründen, denen sich aber noch weitere zugesellten *(zu denen weitere hinzukamen;* Noack, Prozesse 152).

zugestandenermaßen ⟨Adv.⟩ [↑-maßen] (Papierdt.): *wie man zugestehen muß:* z. hätte er sich mehr bemühen müssen, aber die Aufgabe war auch sehr schwer; **Zugeständnis,** das; -ses, -se: *Entgegenkommen in einer bestimmten Angelegenheit unter Berücksichtigung von Wünschen u. Bedürfnissen der anderen Seite:* -se verlangen, anbieten, machen; -se an die Mode machen *(sich nach der jeweils geltenden modischen Strömung richten);* **zugestehen** ⟨unr. V.; hat⟩: **a)** *jmds. berechtigtem Anspruch auf etw. stattgeben; konzedieren:* jmdm. ein Recht z.; es wurde ihm Rabatt, eine Provision zugestanden; er gestand mir zu, noch ein paar Tage zu bleiben; **b)** *als zutreffend eingestehen, einräumen, zugeben, anerkennen:* daß die Sache nicht billig war, wirst du mir z. müssen; mit so vielen Schwierigkeiten hatte ich nicht gerechnet, das gestehe ich zu.

zugetan: 1. ↑zutun. **2.** ⟨Adj.⟩ in der Verbindung jmdm., einer Sache z. sein (geh.): *jmdn., etw. von Herzen gern haben, Zuneigung für jmdn., etw. empfinden):* sie sind ihm herzlich, in Liebe z.; ⟨auch attr.:⟩ der dem Alkohol zugetane Hausmeister.

Zugewinn, der; -[e]s, -e: *etwas zusätzlich Gewonnenes, Erreichtes:* ein Z. an Freiheit, Vermögen; die Partei erzielte bei den Wahlen leichte -e; ⟨Zus.:⟩ **Zugewinnausgleich,** der (jur.): *gleichmäßige Aufteilung der während der Ehe zusätzlich erworbenen Vermögenswerte im Falle der Scheidung;* **zugewinnen** ⟨st. V.; hat⟩: *hinzugewinnen;* **Zugewinngemeinschaft,** die; -, -en (jur.): *Güterstand, bei dem zwar die beiderseitigen Vermögenswerte während des Bestehens der Ehe getrennt bleiben können, bei einer Auflösung aber dem Zugewinnausgleich unterliegen.*

zugießen ⟨st. V.; hat⟩: *in eine Flüssigkeit noch etwas gießen, etwas dazugießen:* weil die Suppe zu fett war, goß sie noch etwas Wasser zu; ⟨auch o. Obj.:⟩ darf ich z.? *(nachgießen 1 a).*

zugig ['tsu:gɪç] ⟨Adj.; nicht adv.⟩ [zu ↑Zug (8 a)]: *der Zugluft*

ausgesetzt: ein -er Bahnsteig; hier ist es mir zu z.; **zügig** ['tsy:gɪç] ⟨Adj.⟩: **1.** *schnell u. stetig, ohne Stockung:* ein -es Tempo; -e Fahrt; sie haben den Umbau z. in Angriff genommen. **2.** (schweiz.) *Kraft zum Ziehen habend:* ein -er Ochse; ⟨Abl.:⟩ **Zügigkeit,** die; -.

zugipsen ⟨sw. V.; hat⟩: *mit Gips verschließen:* das Loch in der Wand muß zugegipst werden.

zugleich ⟨Adv.⟩: **a)** *im selben Augenblick, gleichzeitig (1):* sie griffen beide z. danach; **b)** *in gleicher Weise; ebenso, auch:* er ist Maler und Dichter z.

Züglete ['tsy:glətə]; die; -, -n [↑züglen] (schweiz. mundartl.): *Umzug, Übersiedlung;* **Züglung:** ↑Zügelung.

zugreifen ⟨st. V.; hat⟩: **1. a)** *nach etw. greifen u. es festhalten:* nicht richtig z. können; er hat mit beiden Händen zugegriffen; **b)** *nach etw. greifen u. es an sich nehmen:* überall lagen kleine Kostbarkeiten, man brauchte nur zuzugreifen; greif tüchtig zu! *(iß reichlich);* Ü bei diesen Preisen sollte man sofort z. *(kaufen);* man bot ihr eine Stelle als Verkäuferin, und sie griff zu *(nahm das Angebot an);* bevor der Dieb seine Beute in Sicherheit bringen konnte, hatte die Polizei schon zugegriffen. **2.** *tüchtig arbeiten, [mithelfend] schaffen:* sie hat im Haushalt tüchtig zugegriffen; **Zugriff,** der; -[e]s, -e: *das Zugreifen; Griff nach jmdm. od. etw.:* sich dem Z. der Polizei entziehen; ⟨Abl.:⟩ **zugriffig** ⟨Adj.⟩ (schweiz.): *zugreifend, tatkräftig, wirksam.*

zugrunde [tsu'grʊndə] ⟨Adv.⟩ in den Wendungen z. gehen (**1.** *vernichtet, zerstört werden, untergehen:* ihre Ehe ging daran z.; viele Kulturen sind schon z. gegangen. **2.** *sterben, umkommen:* er ist elend zugrunde gegangen; eigtl. = auf den Grund eines Gewässers sinken); z. legen *([für etw.] als Grundlage nehmen):* er legte seiner Predigt einen Text aus dem Johannesevangelium z.; z. liegen *([einer Sache] als Grundlage dienen, die Grundlage [für etw.] bilden):* das diesem Urteil z. liegende Gesetz; z. richten *(ruinieren, vernichten, ins Verderben stürzen;* eigtl. = dem Grunde [= Erdboden] gleichmachen): der Sohn hat die Firma z. gerichtet ⟨als attr. Part. auch zusammengeschrieben:⟩ zugrundegerichtete Existenzen.

Zugs- (österr., auch schweiz.: ²Zug-): ~abteil, das; ~führer, der; ~unglück, das; ~verbindung, die; ~verkehr, der; ~verspätung, die.

zugucken ⟨sw. V.; hat⟩ (ugs.): *zusehen, zuschauen:* neugierig z.; es macht Spaß, ihm zuzugucken.

zugunsten [tsu'gʊnstn̩] ⟨Präp. mit Gen. od. von + Dativ, seltener auch nachgestellt mit Dativ⟩ [zu ↑Gunst]: *für jmdn., etw.; zum Vorteil, Nutzen von jmdm. od. etw.:* eine Sammlung z. der Erdbebenopfer; er hat z. seines Sohnes auf das Erbe verzichtet; mir z. verzichtete er auf die Eintrittskarte.

zugut ⟨Adv.⟩ in der Verbindung z. haben (schweiz., auch südd.; *zu bekommen haben, guthaben):* du hast [bei mir] noch 10 Mark z.; **zugute** ⟨Adv.⟩ in den Wendungen jmdm. etw. z. halten (geh.): *etw. zu jmds. Entschuldigung berücksichtigen:* man muß ihm seine Unerfahrenheit z. halten; sich (Dativ) auf eine Sache z. tun/halten (geh.): *auf etw. stolz sein; sich etwas auf etw. einbilden:* auf deine literarischen Kenntnisse tust du dir viel z.; sich (Dativ) etwas z. tun *(sich einen Genuß gönnen):* das Geld ist für den persönlich bestimmt, damit sollst du dir etwas z. tun; jmdm., einer Sache z. kommen *(nützlich für jmdn., etw. sein; sich positiv auswirken):* seine langjährige Erfahrung kommt ihm nun z.; er will sein Vermögen einer Stiftung für Behinderte z. kommen lassen.

zuhaben ⟨unr. V.; hat⟩ (ugs.): *nicht aufhaben (3).*

zuhaken ⟨sw. V.; hat⟩: *einen Hakenverschluß, etw. (Aufgehaktes) [wieder] schließen* (Ggs.: aufhaken 1): sie hakte ihr Kleid wieder zu.

zuhalten ⟨st. V.; hat⟩: **1. a)** *geschlossen halten; nicht öffnen:* die Tür, das Fenster z.; bei der kalten Luft den Mund z.; **b)** *mit der Hand bedecken:* [sich] die Nase, die Ohren, die Augen z.; dem Kind den Mund z.; sie hielt die Sprechmuschel des Telefonhörers zu; **c)** *fest-, zusammenhalten, so daß sich etw. nicht öffnen kann:* die Tür von innen z. **2.** *auf jmdn., etw. zusteuern; Richtung, Kurs auf ein bestimmtes Ziel nehmen:* das Schiff hält auf die Landungsbrücke z. **3.** (schweiz.): das. Amtsspr.) *jmdn. etw. zuteilen, zuweisen, zusprechen;* **Zuhälter** ['tsu:hɛltɐ], der; -s, - [zu spätmhd. zuohalten = außereheliche Geschlechtsverkehr mit jmdm. haben, also eigtl. = außerehelicher Geschlechtspartner]: *jmd., der eine Prostituierte beschützt [u. vermittelt] u. dafür von ihren Einkünften lebt;* **Zuhälterei** [tsu:hɛl-

der Schlagerstar ist ein Z.; **b)** *jmd., der durch seine Aktivität andere mit sich zieht, für Schwung sorgt;* ~**pflaster**, das (Med.): *Pflaster, das die Durchblutung der Haut anregt u. dadurch* (z. B. *bei einem Furunkel) zusammenziehend wirkt; Vesikatorium* (b); ~**richtung**, die: *Richtung, in die etw. gezogen wird;* ~**salbe**, die (Med.): vgl. ~pflaster; ~**scheit**, das (landsch.): *Querholz am Sielengeschirr;* ~**seil**, das (bes. Technik, Bauw.): *[Draht]seil, mit dem eine Last* (z. B. *Kabine einer Schwebebahn) gezogen wird* (*im Ggs. zum Tragseil*); ~**spannung**, die (Physik, Technik): *durch Spannung hervorgerufene Zugkraft in einem festen Körper;* ~**stange**, die: vgl. ~leine; ~**stiefel**, der (früher): *elastischer [Uniform]stiefel, der hochgezogen, nicht geschnürt wurde;* ~**strang**, der: svw. ↑Strang (1 b); ~**tier**, das: *Tier (Pferd, Ochse, Esel), das zum Ziehen von Lasten gebraucht wird;* ~**trompete**, die: *Trompete, bei der die Tonhöhe durch ineinandergesteckte Rohre verändert wird (als Vorläufer der Posaune);* ~**vieh**, das: vgl. ~tier; ~**vogel**, der: *Vogel, der regelmäßig vor Einbruch des Winters in wärmere Gegenden zieht u. im Frühjahr zurückkehrt;* ~**vorrichtung**, die: *Vorrichtung zum Ziehen* (z. B. *bei einer Gardine);* ~**weise** ⟨Adv.⟩: *Zug um Zug* (vgl. Zug 5); ~**wind**, der: *starke Zugluft;* ~**zeit**, die: *Zeit, in der die Zugvögel wegfliegen od. zurückkehren;* ~**zwang**, der [urspr. im Schachspiel]: *Notwendigkeit, sich zu einem bestimmten Zeitpunkt [in bestimmter Weise] zu entscheiden, etw. Bestimmtes zu unternehmen od. zu erreichen:* in Z. geraten; die Opposition steht jetzt unter Z.

²Zug- (Zug 1 a): ~**abstand**, der: *zeitlicher Abstand zwischen Zügen, die hintereinander auf derselben Strecke verkehren;* ~**abteil**, das; ~**anschluß**, der: vgl. Anschluß (2); ~**begleiter**, der: **1.** *jmd., der einen Transport im Zug begleitet.* **2.** *in einem Fernzug ausliegendes Faltblatt, in dem die einzelnen Stationen mit Ankunfts- u. Abfahrtszeiten sowie die Anschlußzüge verzeichnet sind;* ~**dichte**, die: *Dichte der Zugabstände;* ~**ende**, das: *der Kurswagen nach Rom befindet sich am Z.;* ~**fahrt**, die; ~**folge**, die: vgl. ~abstand; ~**führer**, der: **1.** *Bahnbeamter, der im Zug die Aufsicht führt, für Pünktlichkeit u. Sicherheit des Zuges verantwortlich ist.* **2.** ↑zug-, ¹Zug-; ~**funk**, der: *in einem Zug eingebaute Rundfunkanlage;* ~**garnitur**, die (Fachspr.): vgl. Garnitur (1 a); ~**kontrolle**, die: **1.** *im Zug durchgeführte Kontrolle (Fahrkarten-, Ausweis- u. Gepäckkontrolle).* **2.** *Personen, die eine Zugkontrolle* (1) *durchführen;* ~**länge**, die: *Länge eines Eisenbahn- od. Lastzuges;* ~**nummer**, die: **1.** ↑zug-, ¹Zug-. **2.** *im Fahrplan verzeichnete amtliche Nummer eines Eisenbahnzuges;* ~**personal**, das: *im Zug mitfahrendes Eisenbahnpersonal;* ~**schaffner**, der; ~**sekretariat**, das: *in einem Zug eingerichtetes Sekretariat,* dazu: ~**sekretärin**, die; ~**sicherung**, die: *Gesamtheit der Einrichtungen u. Maßnahmen, die zur Sicherung des Zugverkehrs nötig sind;* ~**signal**, das: svw. ↑Eisenbahnsignal; ~**telefon**, ~**telegramm**, das: vgl. ~funk; ~**unglück**, das; ~**verbindung**, die: **a)** *Verbindung zwischen zwei Orten durch die Eisenbahn; [Eisen]bahnverbindung:* eine schnelle Z. durch den Intercity-Zug; **b)** *Verbindung, Anschluß von einem Zug zum andern:* mittags gibt es eine günstige Z. nach N. über M.; ~**verkehr**, der; ~**verspätung**, die: *durch den starken Schneefall kam es zu -en.*

Zugabe, die; -, -n: **1. a)** *etw. [bei einem Kauf] zusätzlich Gegebenes;* **b)** *bei einer künstlerischen Veranstaltung zusätzlich dargebotene Nummer (Musikstück o. ä.):* der Pianist wurde stürmisch gefeiert und gab noch eine Z. **2.** ⟨o. Pl.⟩ *das Zugeben* (1): das Gemüse unter sparsamer Z. von Wasser dünsten.

Zugang, der; -[e]s, Zugänge: **1. a)** *Stelle, Weg, der in einen Raum, Ort hineinführt:* ein unterirdischer Z. zur Burg; der freie Z. nach Berlin muß gesichert bleiben; die Polizei ließ alle Zugänge sperren, besetzen; **b)** *das Betreten, Hineingehen:* Z. verboten!; er hat jederzeit Z. zum Chef *(darf jederzeit zu ihm hineingehen);* Ü zu jmdm. keinen Z. haben *(jmdn. nicht verstehen, sich nicht in jmdn. einfühlen können);* er hat keinen Z. zur Musik. **2. a)** ⟨o. Pl.⟩ *das Hinzukommen:* der Z. an offenen Stellen; den Z. an Büchern in der Bibliothek war groß; das Krankenhaus verzeichnete einen geringen Z. *(Zuwachs)* von Geburten; **b)** *hinzugekommene Person od. Sache:* es gab viele Zugänge im Lazarett; die Zugänge nahmen bereits am Training teil; unter den Zugängen der Bibliothek sind wichtige Fachbücher; **zugange** [ˈtsuˈɡaŋə] in den Verbindungen **mit jmdm., einer Sache z.**

sein (ugs.; *sich mit jmdm., etw. befassen, sehr beschäftigt sein*); **irgendwo z. sein** (ugs.; *irgendwo eine bestimmte Tätigkeit o. ä. ausüben, mit etw. beschäftigt sein*); **zugängig** ⟨Adj.⟩ (seltener): svw. ↑zugänglich: frei-e Heizkörper; der Mensch ist dem Guten z.; **zugänglich** [ˈtsuˈɡɛŋlɪç] ⟨Adj.⟩: **1. a)** *Zugang bietend, betretbar:* ein schwer -es Bergdorf; die Zimmer sind von der Terrasse her z.; **b)** *für die Benutzung o. ä. zur Verfügung stehend:* eine ständig -e Datenbank; diese Informationen sollten jedem/für jeden z. sein. **2.** *gegenüber anderen Menschen u. ihren Eindrücke, Ideen, Vorstellungen aufgeschlossen; kontaktfreudig:* ein -er Mensch; erst ganz allmählich wurde sie -er; für alles Schöne z. sein; ⟨Abl.:⟩ **Zugänglichkeit**, die; -: **Zugangsstraße**, die; -, -n: *Straße, die als Zugang zu einem Ort, einer Stelle dient;* **Zugangsweg**, der; -[e]s, -e: vgl. ~straße: alle -e waren verschneit.

Züge: Pl. von ↑Zug.
zugeben ⟨st. V.; hat⟩: **1. a)** *hinzufügen, als Zugabe geben:* ein Probefläschen Parfüm z.; der Sänger gab noch ein Volkslied zu *(sang es als Zugabe);* **b)** (Kartenspiel) *die geforderte Farbe dazulegen;* er mußte eine Drei z. **2. a)** *[nach längerem Zögern] gestehen:* der Angeklagte hat die Tat, das Verbrechen, seine Schuld zugegeben; er gab zu, diese Tatsache verschwiegen zu haben; ich gebe zu, daß ich mich geirrt habe; gib's doch endlich zu!; **b)** *als zutreffend anerkennen, zugestehen:* du wirst mir z., du wirst doch z. müssen, daß es so nicht geht; etw. offen, aufrichtig z.; ⟨oft im 2. Part.:⟩ es war, zugegeben, viel Glück dabei. **3.** *erlauben, (einer Sache) zustimmen* (meist verneint od. fragend): er wollte nicht z., daß ich allein reiste; glaubst du wirklich, deine Eltern werden es z.?

zugedacht: ↑zudenken.
zugebenermaßen ⟨Adv.⟩ [↑-maßen]: *wie man zugeben muß:* er hat sich z. mit diesem Kauf übernommen.
zugegen ⟨Adj.⟩ in der Verbindung **z. sein** (geh.; *bei etw. anwesend sein, dabeisein*): er war bei dem Unfall z.
zugehen ⟨unr. V.; ist⟩: **1.** *in Richtung auf jmdn., etw. gehen; sich nähern:* er ging auf mich, auf das Haus zu; Ü er geht schon auf die Achtzig zu *(wird bald achtzig Jahre alt);* es geht auf Weihnachten zu; die Arbeit geht dem Ende zu *(ist bald beendet, fertig);* sie sollten endlich aufeinander z. *(einander zu verstehen suchen, sich [durch Zugeständnisse] näherkommen)* und den Streit beenden. **2.** (ugs.) *schnell vorwärts, vorangehen:* ihr müßt tüchtig z., wenn ihr rechtzeitig dort sein wollt. **3.** (Amtsspr.) *jmdm. zugestellt, geschickt, übermittelt werden:* die Bescheinigung geht Ihnen in Kürze zu; jmdm. etw. z. lassen *(schicken, zusenden).* **4.** *in einer bestimmten Form auslaufen:* der Turm geht spitz/in einer Spitze zu. **5.** ⟨unpers.⟩ *in bestimmter Weise vor sich gehen, geschehen, verlaufen:* hier geht es ruhig, fröhlich, gesellig, zugeht z.; es müßte seltsam z., wenn ... **6.** (ugs.) *sich schließen* (Ggs.: aufgehen 2 a): Türen gingen aus und zu; der Reißverschluß geht so schwer zu *(läßt sich schlecht schließen);* ich weiß nicht, ob diese volle Koffer überhaupt zugeht *(ob er sich schließen läßt);* ⟨Abl.:⟩ **Zugeherin**, die; -, -nen, ⟨Zus.:⟩ **Zugehfrau**, die; -, -en (südd., westösterr.): svw. ↑Putzfrau.

Zugehör, das; -[e]s, schweiz.: die - (österr. u. schweiz., sonst veraltet): svw. ↑Zubehör; **zugehören** ⟨sw. V.; hat⟩ (geh.): *(einer Sache) angehören, zu jmdm. etw. gehören:* einem Verschwörerkreis z.; die beiden gehörten einander zu; **zugehörig** ⟨Adj.; o. Steig.; nicht adv.⟩: *zu jmdm., etw. gehörend, zugehörend:* die zu einem Dinge; einen Wagen mit dem -en Kraftfahrzeugbrief abliefern; Hier fühlte er sich wohl und z. (Ossowski, Bewährung 76); ⟨Abl.:⟩ **Zugehörigkeit**, die; -: *das Dazugehören; Verbundenheit, Mitgliedschaft:* die Z. zur Familie, zu einem Verein, einer Partei; ⟨Zus.:⟩ **Zugehörigkeitsgefühl**, das, ⟨o. Pl.⟩.

zugeknöpft [ˈtsuˈɡəknœpft] ⟨Adj.⟩ (ugs.): *reserviert; von leicht abweisend-unzugänglicher, nicht entgegenkommender Art; abweisend-abweisend u. od. Gespräche o. ä.:* der Bibliothekar z. war, zeigte sich sehr z.; ⟨Abl.:⟩ **Zugeknöpftheit**, die; -.

Zügel [ˈtsyːɡl], der; -s, - [mhd. zügel, ahd. zugil, eigtl. = Mittel zum Ziehen] an Trense od. Kandare befestigter Lederriemen zum Lenken od. Führen des Pferdes: dem Pferd die Z. anlegen; die Z. ergreifen, halten, straff ziehen, locker [schleifen] lassen; ein Reittier am Z. führen; das Pferd geht gegen den Z. *(gibt im Genick nicht nach u. läßt sich nicht lenken);* er fiel dem [durchgehenden] Pferd in die

Lösung z. *(dafür sorgen, daß es gelöst wird);* etw. seiner eigentlichen Bestimmung z. *(es für seinen eigentlichen Zweck verwenden [lassen]).* **2.** *in Richtung auf etw. hin* verlaufen: die Straße führt auf das Dorf zu; ⟨Abl.:⟩ **Zuführung,** die; -, -en: 1. ⟨o. Pl.⟩ *das Zuführen, Zugeführtwerden.* **2.** *Zuleitung* (2): die Z. ist verstopft; ⟨Zus.:⟩ **Zuführungsleitung,** die: *Zuleitung* (2); **Zuführungsrohr,** das: *als Zuleitung* (2) *dienendes Rohr.*

zufüllen ⟨sw. V.; hat⟩: **1.** *(eine Grube o. ä.) durch Füllen zum Verschwinden bringen:* eine mit Müll zugefüllte Kiesgrube. **2.** (landsch.) *zu etw. bereits Vorhandenem dazu in etw. füllen* (2): wenn der Kaffee zu stark ist, kann ich noch heißes Wasser z.

Zug [tsu:k], der; -[e]s, Züge ['tsy:gə; mhd., ahd. zuc, eigtl. = das Ziehen; 1 a: nach engl. train]: **1.** a) *Lokomotive od. Triebwagen mit den zugehörigen (angekoppelten) Wagen bei der Eisenbahn, Straßenbahn, U-Bahn:* ein leerer, überfüllter, fahrplanmäßiger, verspäteter Z.; der Z. nach Frankfurt läuft auf Gleis 2 ein; der Zug hält, fährt gleich ab, kommt voraussichtlich zehn Minuten später; dieser Z. hat keinen Anschluß *(es fährt zur Zeit kein Anschlußzug in die gewünschte Richtung);* der Z. läuft ein, donnert vorbei, rattert, hält an, hält auf freier Strecke; dieser Z. führt nur 1. Klasse, keinen Speisewagen; mein Z. geht erst in einer Stunde; den letzten Z. benutzen; er hat den Zug verpaßt, versäumt, nicht mehr erreicht; bei Glatteis nehme ich lieber den Z. *(fahre ich lieber mit der Bahn statt mit dem Auto);* Vorsicht bei der Abfahrt des -es!; jmdn. an den Z. bringen; er war auf den fahrenden Z. aufgesprungen; im Zug sitzen; sich nach den Zügen *(dem Fahrplan der Züge)* erkundigen; jmdn. vom Z. abholen, zum Z. bringen; R der Z. ist abgefahren (ugs.; *es ist zu spät, man kann nichts mehr ändern);* ***im falschen Z. sitzen** (ugs.; *sich nicht richtig entschieden haben);* **b)** svw. ↑Lastzug; **c)** svw. ↑Feuerlöschzug: die Feuerwehr war mit drei Zügen ausgerückt; **d)** *Gespann:* ein Z. Ochsen, Schlittenhunde. **2.** a) *sich fortbewegende Gruppe, Schar, Kolonne:* ein langer Z. von Demonstranten, Trauernden; endlose Züge von Flüchtlingen wälzten sich durch die Straßen; Ein Z. Stare fiel ein und saß auf einmal in den Büschen (Schröder, Wanderer 18); fröhliche Musikanten schritten dem Z. voran; im Z. mitmarschieren; einen Z. formieren; **b)** *das Ziehen, Sichfortbewegen [in einer Gruppe]:* der Z. der Wildgänse nach Norden hat begonnen; den Z. der Wolken beobachten; die drei wurden bei einem Z. *(Diebeszug)* verhaftet; Ü im -e (Papierdt.; *im Verlauf, bei der neuen Entwicklung;* ***einen Z. durch die Gemeinde machen** (ugs.; *von Lokal zu Lokal ziehen).* **3.** *das Einwirken auf etw., um es zu sich hin zu bewegen; ganze die Kräfte des Festhaltens od. des inneren Zusammenhalts wirkende Kraft:* ein starker Z. nach unten, nach der Seite; Z. ausüben; durch das Gewicht des Seiles und die damit verbundene Z. in die Tiefe (Eidenschink, Fels 65); Ü das ist der Z. der Zeit; woher hat er diesen Z. ins Gemeine?; dem Z. des Herzens folgen; ***in etw. ist Z.** (ugs.; *in einer Sache ist Schwung);* **gut in -e/im besten -e mit etw. sein** *(gut vorankommen mit etw.; arbeitend weiterkommen).* **4.** a) *Vorrichtung (z. B. Band, Hebel, Griff), mit der ein Zug* (3) *ausgeübt wird, um etw. auseinander- od. zusammenzuziehen, zu öffnen zu schließen o. ä.:* der Z. am Rolladen, an der Gardine; der Z. *(ausziehbares Mittelteil)* der Posaune; **b)** (landsch.) *ausziehbares Fach, Schubfach:* die Züge im Schreibtisch. **5.** (Brettspiel) *das Bewegen, Weiterrücken einer Figur:* ein kluger, [un]überlegter Z.; wer hat den ersten Z.?; Schwarz ist am Z.; matt in drei Zügen; Ü taktische Züge; jetzt ist die andere Seite am Z. *(muß handeln, etw. unternehmen);* etwas z. um Z. *(schnell, ohne Zögern)* erledigen; ***zum Zug[e] kommen** *(entscheidend aktiv werden können, die Möglichkeit zum Handeln bekommen):* er ist [bei seiner Freundin/bei dieser Sache] wieder nicht zum -e gekommen. **6.** a) *Schluck:* einen kräftigen Z. aus dem Glas, aus der Flasche tun: einen tiefen Z. nehmen; er stürzte das Bier in einem Z. hinunter, leerte das Glas auf einen/in einem Z.; R einen guten Z. haben (ugs.; *viel auf einmal trinken, ohne abzusetzen);* ***in einem Zug[e]** *(ohne Unterbrechung):* er hat den dicken Roman in einem Z. durchgelesen; **b)** *das Einziehen von Rauch:* ein gieriger, hastiger Z. an der Zigarette; er tat einige Züge [aus der Pfeife] rauchen; **c)** *tiefes Atmen, Atemzug:* die Luft in tiefen, vollen Zügen einziehen; ***etw. in vollen**

Zügen genießen *(etw. voll u. ganz genießen, mit allen Sinnen auskosten);* **in den letzten Zügen liegen** (ugs.; *im Sterben liegen;* eigtl. = die letzten Atemzüge tun). **7.** *Bewegung des kräftigen Durchziehens beim Schwimmen od. Rudern, Schlag:* sie schwamm nur drei Züge; in langen Zügen rudern. **8.** ⟨o. Pl.⟩ **a)** *als unangenehm empfundene, deutlich wie eine Art Wind spürbare Luft, die meist durch etw., was offen ist, -steht (z. B. ein Fenster, eine Tür) hereinströmt:* hier herrscht [ein] ständiger Z.; ich kann keinen Z. vertragen; die Fenster müssen gegen Z. abgedichtet werden; im Z. sitzen; er hat am Wartehäuschen im Z. gestanden; du mußt dich vor Z. schützen; **b)** *nach außen, zum Schornstein führender Luftzug im Ofen:* der Ofen hat [keinen] guten Z.; bei zuviel Z. brennt das Feuer schnell herunter. **9.** *Durchgang, Kanal, Rohr für die Luft im Ofen od. Kamin:* der Z. ist nicht richtig abgedichtet; man muß die Züge von Zeit zu Zeit entschlacken. **10.** *Linie[nführung] einer Schrift od. Zeichnung, Schriftzug:* die Züge der Schrift können etwas über den Charakter des Schreibers aussagen; setzte ... in hochmütig hohen, aber zerrissenen Zügen der Anschrift auf das Papier (Langgässer, Siegel 468); ***in großen/groben Zügen** *(nur in Umrissen, skizzenhaft, ohne auf Einzelheiten einzugehen):* etw. in großen Zügen umreißen, darstellen; das ist in groben Zügen die Vorgeschichte. **11.** *typische Linie des Gesichts, Gesichtsschnitt, Ausdruck:* scharfe, sympathische, jungenhafte, feingeschnittene, brutale Züge; seine Züge hellten sich auf; in seinem Gesicht lag ein Z. von Strenge; er hat einen energischen Z. um den Mund; das Gesicht nimmt einen bekümmerten Z. an; Ü diese Stadt trägt noch dörfliche Züge. **12.** *charakteristische Art, Wesenszug:* das war kein eigenartiger, charakteristischer Z. an ihm; das war kein schöner Z. von dir; das Werk hat stark romantische Züge. **13.** (ugs.) *durch Erziehung erreichte Ordnung, Ausrichtung, Disziplin:* militärischer Z.; der Trainer hat Z. in die Mannschaft gebracht; ***jmdn. gut im Z. haben** *(jmdn. so erzogen o. ä. haben, daß der Betreffende den in ihm gestellten Anforderungen usw. in jeder Weise nachkommt).* **14.** a) *kleine Abteilung, untere militärische Einheit unter einem Zugführer:* ein Z. Infanterie, unter einem Zugführer; **b)** *durch fachliche Merkmale gekennzeichnete Abteilung, Fachrichtung eines Gymnasiums:* der altsprachliche, neusprachliche, mathematisch-naturwissenschaftliche Z. eines Gymnasiums. **15.** *spiralig gewundene Vertiefung im Innern des Laufs einer Feuerwaffe:* die Züge eines Gewehres, Geschützrohrs; ***jmdn. auf dem Z. haben** (ugs.; *auf jmdn. böse sein, immer etw. an ihm auszusetzen haben;* wohl nach dem auf einen anderen gerichteten Gewehrlauf). **16.** (selten) *langgestreckte landschaftliche Formation, z. B. Gebirgszug, Höhenzug:* die Züge des Odenwaldes.

zug-, ¹Zug- (Zug 2–16): **~band,** das (Technik, Bauw.): *waagerechtes Bauglied, das auf Zug beansprucht wird;* **~belastung,** die: *Belastung auf Zug;* **~brücke,** die: *über einen Graben od. Wasserlauf führende Brücke, bes. bei alten Burgen, die vom Endpunkt her [an Ketten] hochgezogen werden kann;* **~feder,** die (Technik): *Stahlfeder mit enganliegenden Drähten für Zugbelastung;* **~fest** ⟨Adj.; nicht adv.⟩ (Technik, Werkstoffprüfung): *durch Zug nicht zu zerreißen,* dazu: **~festigkeit,** die; **~frei** ⟨Adj.; o. Steig.⟩: *ohne Zug* (8 a): *die Pflanzen müssen z. aufgestellt werden;* **~führer,** der: **1.** ↑²Zug-. **2.** (Milit.): *Führer eines Zuges* (14 a); **~klappe,** die: *Klappe zum Regulieren des Zuges* (8 b) *am Ofen;* **~kraft,** die: **1.** (Physik) *Kraft, mit der ein Körper in eine bestimmte Richtung gezogen wird.* **2.** ⟨o. Pl.⟩ *Anziehungskraft, die jmd. od. etw. auf viele Menschen ausübt:* die Z. eines Bühnenstücks, eines Filmstars, eines Politikers; das Wort „Freiheit" hat eine große Z.; **~kräftig** ⟨Adj.; nicht adv.⟩: *Zugkraft* (2) *ausübend:* viel Publikum anziehend, anreizend: ein -er Titel; das Stück, der Film ist nicht sehr z.; **~last,** die: *zu ziehende Last;* **~leine,** die: a) *Leine, an der man zieht, um etw. mechanisch zu betätigen;* **b)** (selten) svw. ↑Zügel (1) (⟨o. Pl.⟩: vgl. *Zug* (8); **~maschine,** die: *Kraftfahrzeug zum Ziehen von Anhängern o. ä.;* **~mittel,** das: a) (Med.) vgl. ↑pflaster; **b)** *zugkräftiges Mittel, mit dem jmd. od. etw. beeinflußt werden soll;* **~netz,** das (Fischerei.): svw. ↑Schleppnetz; **~nummer,** die: **1.** *besondere Attraktion, zugkräftige Nummer (eines Zirkus-, Varieté-, Theaterprogramms o. ä.).* **2.** ↑²Zug-; **~ochse,** der: vgl. ↑~pferd (1); **~pferd,** das: **1.** *als Zugtier dienendes Pferd.* **2.** a) *jmd. od. etw. bes. zugkräftig Wirkendes; Magnet* (2):

te sich ohne unser Zutun in der gewünschten Weise); der Z. hat uns dorthin geführt; daß gerade er als einziger überlebt hat, war [reiner] Z.; ich habe durch Z. *(zufällig)* davon gehört. **2.** ⟨meist Pl.⟩ (veraltet) *plötzlich auftretender Krankheitszustand, Anfall* (1): mit Rücksicht ... auf die Damen, die sonst leicht Zufälle bekommen (Th. Mann, Zauberberg 77); **zufallen** ⟨st. V.; ist⟩: **1.** *sich [mit einem Schlage] von selbst schließen:* die Tür fiel krachend zu; ihr fallen [vor Müdigkeit] die Augen zu. **2. a)** *(ohne ein Dazutun des Betreffenden, durch glückliche Umstände) zuteil werden, gegeben, geschenkt, vererbt werden:* das Vermögen fällt der Tochter des Verstorbenen, dem Staat zu; der erste Preis ist dem Finnen zugefallen; ihm fällt alles [nur so] zu *(er ist, ohne sich anstrengen zu müssen, stets erfolgreich);* **b)** *zugeteilt, zugewiesen werden, zukommen:* diese Aufgabe, Rolle ist mir zugefallen; die Entscheidung, die Verantwortung fällt dir zu; **zufällig** ⟨Adj.; o. Steig.⟩: *auf Zufall beruhend, durch Zufall sich ergeben habend, unvorhergesehen, unbeabsichtigt:* eine -e Begegnung, Bekanntschaft; er ist ein -er Bekannter von mir *(jmd., den ich einmal durch Zufall kennengelernt habe).* Ähnlichkeiten mit lebenden Personen sind rein z.; jmdn. z. treffen, sehen: wie z. öffnete sich ihr Bademantel (v. d. Grün, Glatteis 107); weißt du z. (ugs.; *vielleicht*), wie spät es ist?; ⟨Zus.:⟩ **zufälligerweise** ⟨Abl.⟩; **Zufälligkeit,** die; -, -en: **1.** ⟨o. Pl.⟩ *das Zufälligsein:* ich glaube nicht an die Z. dieser Begegnung. **2.** *etw., was auf Zufall beruht, zufälliges Ereignis, zufällig gegebene Tatsache:* das Leben wird oft von -en bestimmt.

zufalls-, Zufalls-: ~**abhängig** ⟨Adj.; o. Steig.; nicht adv.⟩: *vom Zufall abhängig;* ~**auswahl,** die (Statistik); ~**bedingt** ⟨Adj.; o. Steig.⟩: *durch Zufall bedingt:* das zeitliche Zusammenfallen beider Ereignisse ist z.; ~**bekanntschaft,** die: **1.** *jmd., den man durch Zufall kennengelernt hat:* Seine Opfer waren -en (Noack, Prozesse 244). **2.** ⟨Pl. ungebr.⟩ (selten) *auf Zufall beruhende Bekanntschaft* (1): diese Z. stimmte ihn nachdenklich; ~**beobachtung,** die: vgl. ~ergebnis; ~**ergebnis,** das: *auf Zufall beruhendes Ergebnis;* ~**fund,** der: *archäologische -e;* ~**größe,** die (Math.): svw. ↑~variable; ~**haftung,** die (jur.): *Haftung für einen Schaden, den der Betreffende nicht verschuldet hat;* ~**streuung,** die (Statistik); ~**tor,** das (Ballspiele): svw. ↑~treffer; ~**treffer,** der: *durch Zufall erzielter Treffer;* ~**variable,** die (Math.): *variable Größe, deren Werte zufallsabhängig sind.*

zufassen ⟨sw. V.; hat⟩: **1.** *[in einer raschen Bewegung] nach etw. greifen u. es festhalten:* fest, kräftig, blitzschnell z. **2.** (ugs.) svw. ↑zupacken (2): Kollegen, wir müssen kräftiger z. (Simmel, Affäre 83).

zufeilen ⟨sw. V.; hat⟩: *durch Feilen in eine gewünschte Form bringen:* einen Schlüssel z.; spitz zugefeilte Fingernägel.

zufeuern ⟨sw. V.; hat⟩ (salopp): svw. ↑zuwerfen (1): er feuerte die Tür zu.

zuflattern ⟨sw. V.; ist⟩: vgl. zufliegen.

zufleiß ⟨Adv.⟩ (bayr., österr. ugs.): *absichtlich, bewußt:* er hat z. übertrieben; * *jmdm. z.* (*um jmdn. zu ärgern):* das hat er mir z. getan.

zuflicken ⟨sw. V.; hat⟩ (ugs.): *flickend, durch einen Flicken verschließen:* ein Loch [notdürftig] z.

zufliegen ⟨st. V.; ist⟩: **1.** *sich fliegend auf jmdn., etw. zubewegen* (b): das Flugzeug flog genau auf den Berg zu; der Ball kam auf mich zugeflogen. **2.** *(zu jmdm.) geflogen kommen u. nun dort sein, bleiben:* mir ist ein Kanarienvogel zugeflogen; Ü ihm fliegen die Herzen [der Mädchen] zu; die Einfälle fliegen ihm nur so zu *(er hat, ohne angestrengt nachdenken zu müssen, eine Fülle von Einfällen);* dem Jungen fliegt in der Schule alles zu *(er lernt sehr leicht).* **3.** (ugs.) *(durch einen [Wind]stoß) zufallen* (1): die Tür flog zu.

zufließen ⟨st. V.; ist⟩: **1. a)** *sich fließend auf etw. zubewegen* (b): der Strom fließt dem Meer zu; **b)** *(in etw.) hineinfließen:* dem Bassin fließt ständig frisches Wasser zu. **2.** *zufallen* (2 a), *zukommen:* das Geld, der Erlös der Tombola fließt dem Roten Kreuz zu; dem Verein flossen von allen Seiten Spenden zu.

Zuflöte, die; -, -n (ugs. scherzh.): *Souffleuse.*

Zuflucht, die; -, -en [mhd. zuovluht = schützender Ort (für lat. refugium)]: *Ort, Mensch, den man in der Not aufsucht, um Schutz, Hilfe zu bekommen; Sicherheit (für einen Verfolgten, in Not Geratenen):* du bist meine Z.; er suchte [bei Freunden] Z. vor den Verfolgern; sie fanden in einer Scheune Z. vor dem Unwetter; jmdm. Z. geben, bieten; **[seine Z. zu etw. nehmen* (in seiner Not von etw. Gebrauch machen, sich einer Sache bedienen): in seiner Verzweiflung nahm er Z. zum Alkohol; ⟨Zus.:⟩ **Zufluchtnahme,** die ⟨o. Pl.⟩: *das Zufluchtnehmen.*

Zuflucht s-: ~**hafen,** der: vgl. ~ort; ~**ort,** der: *Zuflucht bietender Ort;* ~**stätte,** die (geh.): vgl. ~ort.

Zufluß, der; Zuflusses, Zuflüsse: **1.** ⟨o. Pl.⟩ *das Zufließen* (1 b): der ständige Z. frischen Wassers. **2.** *in ein anderes Gewässer fließender Bach, Fluß:* dieser Bach ist der einzige Z. des Sees.

zuflüstern ⟨sw. V.; hat⟩: *flüsternd mitteilen:* der Schüler flüsterte seinem Nachbarn die Antwort zu.

zufolge ⟨Präp.; nachgestellt mit Dativ, seltener vorangestellt mit Gen.⟩: *nach, gemäß,* ²*laut:* einem Gerücht z. will er heiraten.

zufrieden ⟨Adj.⟩ [zusger. aus älteren Wendungen wie „zu Frieden setzen" = zur Ruhe bringen]: *sich mit dem Gegebenen, den gegebenen Umständen, Verhältnissen in Einklang findend u. daher innerlich ausgeglichen u. keine Veränderung der Umstände wünschend:* ein -er Mensch; ein -es *(Zufriedenheit ausdrückendes)* Gesicht machen; solange er seine Arbeit machen kann, ist er z.; er ist immer fröhlich und z.; wir können z. sein; bist du jetzt [endlich] z.? (ugs.; *ist jetzt alles so, wie du es haben wolltest?);* er ist mit sehr wenig z. *(er ist sehr anspruchslos, bescheiden);* damit mußt du z. sein *(mehr kannst du nicht bekommen);* z. aussehen; sie lebten glücklich und z.; z. lächeln, bin ich es z. (veraltend; *mir ist es recht, ich bin einverstanden, ich habe nichts dagegen),* wenn er die Rolle übernimmt; er ist mit dem Ergebnis ganz z. *(ist damit einverstanden, findet es akzeptabel);* ich bin mit dem Fernseher, mit dem neuen Wagen, mit meiner Sekretärin sehr z. *(habe nichts an ihr, daran auszusetzen).*

zufrieden-: ~**geben,** sich ⟨st. V.; hat⟩: *keine weiteren Ansprüche, Forderungen stellen, etw. als ausreichend, als gut genug akzeptieren:* mit 100 Mark, mit diesem Kompromiß wollte er sich nicht z.; damit kann ich mich nicht z.; endlich gab er sich zufrieden; ~**lassen** ⟨st. V.; hat⟩: *in Ruhe, in Frieden lassen, nicht behelligen:* laß mich [mit deinem Gejammer] zufrieden; wenn du den Kleinen nicht zufriedenläßt, kriegst du es mir zu tun!; ~**stellen** ⟨sw. V.; hat⟩: *zufrieden machen, jmds. Wünsche, Erwartungen, Ansprüche erfüllen:* seine Kunden z.; wir werden immer bemüht sein, Sie zufriedenzustellen; es ist leicht zufriedenzustellen; zufriedenstellende Leistungen; sein Befinden ist nicht zufriedenstellend.

Zufriedenheit, die; -: *das Zufriedensein:* er strahlt Z. aus; der Erfolg erfüllte ihn mit tiefer Z.; er war voller Z. über das Erreichte; sie hat die Aufgabe zu meiner vollen Z. erledigt.

zufrieren ⟨st. V.; ist⟩: *von einer Eisschicht überzogen werden:* der See ist zugefroren.

zufügen ⟨sw. V.; hat⟩: **1.** *mit jmdm. so verfahren, daß ihm geschadet wird, daß er etw. Unangenehmes, Nachteiliges erleiden muß; jmdm. etw. antun:* jmdm. Schaden, [ein] Leid, einen schweren Verlust, [ein] Unrecht, Schmerzen, Ungemach z.; Spr was du nicht willst, daß man dir tu', das füg auch keinem andern zu. **2.** *hinzufügen:* sie fügte der Suppe noch einen Schuß Wein zu; ⟨Abl.:⟩ **Zufügung,** die; -, -en.

Zufuhr [ˈtsuːfuːɐ̯], die; -, -en: **1.** ⟨o. Pl.⟩ *das Zuführen* (1 a), *Zugeführtwerden:* die Z. [von Benzin] zum Vergaser ist unterbrochen; dem Feind die Z. (Milit.; *den Nachschub)* abschneiden; durch die Z. (*den Zustrom)* feuchter Meeresluft kommt es zu weiteren Niederschlägen. **2.** *auf einmal zugeführte Menge:* er mußte eine neue Z. von Wein und Kuchen besorgen (A. Kolb, Daphne 111); **zuführen** ⟨sw. V.; hat⟩: **1. a)** *etw. gelangen lassen, zuleiten* (1): einer Maschine Strom z.; dem Vergaser wird über die Benzinleitung Kraftstoff zugeführt; einer Stadt Lebensmittel z.; der Erlös wird einer karitativen Organisation zugeführt; dem Unternehmen muß frisches, neues Blut zugeführt werden *(das Unternehmen braucht neue [jüngere] Mitarbeiter);* **b)** *mit jmdm., etw. zusammenbringen, zur Stelle bringen:* jmdm., einer Firma Kunden z.; einer Partei Mitglieder z.; die Braut dem Bräutigam z.; die Stute dem Hengst z.; verblaßt: etw. einem Zweck, einer Verwendung z. *(für einen Zweck verwenden [lassen]);* jmdn. seiner gerechten Strafe z. *(gerecht bestrafen [lassen]);* ein Problem einer

manche Arten beim Sitzen mit den nach vorn gehaltenen Vorderbeinen zucken; **Zuckung,** die; -, -en: *das Zucken* (1 a); *zuckende, ruckartige Bewegung:* nervöse, krampfartige, leichte -en; Da ... eine unwillkürliche Z. mein Gesicht durchfuhr (Kafka, Erzählungen 234); Ü „Das sind Englands letzte -en", sagte ein Mann im Bunker (Kempowski, Tadellöser 451).

Zudeck, das; -[e]s, -e, **Zudecke,** die; -, -n (landsch.): *Decke zum Zudecken von jmdm.;* **zudecken** (sw. V.; hat): **a)** *(mit etw. Schützendem, Verhüllendem) bedecken:* das Kind, den Kranken [mit einer Decke, einem Mantel] z.; ich deckte mich [bis zum Hals] zu; die Rabatten werden im Winter mit Tannenzweigen zugedeckt; bist du auch gut, warm zugedeckt?; Ü die Stellungen wurden mit schwerem Artilleriefeuer zugedeckt; die Brecher deckten das ganze Boot zu; Mißstände zuzudecken versuchen; jmdn. mit Fragen, Vorwürfen z. *(überhäufen, überschütten);* **b)** *etw. über etw. [nach oben] Offenes legen [damit nichts durch die Öffnung hineingeraten kann]:* den Topf [mit einem Deckel] z.; eine Grube mit Brettern, mit Latten, mit einem Rost z.; der Brunnen muß immer zugedeckt sein.

zudem (Adv.) (geh.): *außerdem, überdies, [noch] dazu:* es war kalt und regnete z. [noch]; im wirklichen Zentrum geistigen Lebens und z. ein Tummelplatz exzentrischer Originale (K. Mann, Wendepunkt 12).

zudenken (unr. V.; hat; meist im Perf.) (geh.): *(für jmdn.) vorsehen, bestimmen:* jmdm. eine Rolle z.; Beim Diner ... war Laudon ... der Platz neben dem König zugedacht (Bergengruen, Rittmeisterin 336).

zudienen (sw. V.; hat; meist im 1. Part.) (schweiz.): *zugehören:* Acker- und Wiesenland mit zudienenden Gebäulichkeiten.

zudiktieren (sw. V.; hat): *(als Aufgabe, Strafe o.ä.) auferlegen:* jmdm. eine Strafe z.

Zudrang, der; -[e]s (veraltet): *Andrang, Zulauf:* der Z. zu den Darbietungen war groß.

zudrehen (sw. V.; hat): **1.** (Ggs. aufdrehen) **a)** *durch Drehen schließen:* einen Hahn, die Wasserleitung z.; die Heizung z. *(durch Drehen am Ventil abstellen);* **b)** (ugs.) *durch Zudrehen eines Hahns o. ä. am weiteren Ausströmen, Ausfließen hindern:* dreh das Wasser zu!; **c)** *(eine Mutter o. ä.) festdrehen, anziehen:* anschließend nicht vergessen, die Muttern wieder fest zuzudrehen. **2.** *in einer Drehbewegung zuwenden:* jmdm. den Rücken z.; er drehte mir seinen Kopf zu; (auch z. + sich:) Oberhof drehte sich ihm zu (Seidel, Sterne 40).

zudringlich (Adj.) (zu veraltet zudringen, mhd. zuodringen = sich (mit Gewalt) hinzudrängen): *durch aufdringliches Verhalten lästig fallend; in belästigender Weise sich jmdm. körperlich nähernd:* ein -er Papagallo; ihre -e Art geht mir auf die Nerven; seine -en Blicke wurden ihr lästig; der Vertreter war sehr z.; Bald darauf wurde der Mann der ... 17jährigen gegenüber z., vergewaltigte sie schließlich (MM 226, 1974, 15); (Abl.:) **Zudringlichkeit,** die; -, -en: **1.** (o. Pl.) *zudringliches Wesen, zudringliche Art:* er empfand seine Einladung als Z. **2.** *zudringliche Handlung:* sie wehrte sich gegen seine -en.

zudrücken (sw. V.; hat): **1.** *durch Drücken schließen [u. geschlossen halten]:* die Tür, einen Druckknopf, ein Vorhängeschloß, einen Deckel z.; dem Toten die Augen zu; er drückte seinem Opfer die Gurgel, die Kehle zu *(würgte, erwürgte es).* **2.** *(umschließend) kräftig drücken:* er packte ihn an der Kehle und drückte zu; der drückt ganz schön [fest] zu, wenn er einem die Hand gibt.

zueignen (sw. V.; hat): **1.** (geh.) *widmen, dedizieren* (1): jmdm. ein Buch z. **2.** (veraltet) *als Geschenk geben.* **3.** (z. + sich) (bes. jur.) *sich [fremdes Eigentum widerrechtlich] aneignen:* sich herrenloses Gut z.; (Abl.:) **Zueignung,** die; -, -en: **1.** (Pl. selten) *das [Sich]zueignen.* **2.** *Widmung;* (Zus.:) **Zueignungsabsicht,** die (bes. jur.): *Absicht, sich etw. zuzueignen, in rechtswidriger Z.* (Kühn, Zeit 67); **Zueignungstitel,** der (Buchw.): svw. ↑Dedikationstitel.

zueilen (sw. V.; ist): *sich eilig in Richtung auf jmdn., etw., auf ein Ziel zubewegen:* auf jmdn., etw. z.; Das Hochland ..., dem wir zueilen (Grzimek, Serengeti 58).

zueinander [tsuͮaiˈnandɐ] (Adv.): *der, die, das eine zum, zur anderen:* sich z. verhalten; z. passen; z. sprechen; ihr Verhältnis z.; nett z. sein.

zueinander-: ~dürfen (unr. V.; hat): *zusammenkommen dür-*

fen: im geteilten Deutschland nicht z.; ~finden (st. V.; hat): *sich nahekommen* (2): die beiden haben zueinandergefunden; ~halten (st. V.; hat): svw. ↑halten (11 a): sie haben in guten und in schweren Zeiten zueinandergehalten; ~kommen (st. V.; hat): *sich einander nähern u. zusammenkommen:* sie konnten nicht z.; ~können (unr. V.; hat): vgl. ~dürfen; ~lassen (st. V.; hat): *zueinanderkommen lassen:* sie wollten uns nicht z.; ~legen (sw. V.; hat): *sich zusammen an einer Stelle hinlegen;* ~setzen, sich (sw. V.; hat): vgl. ~legen; ~stehen (unr. V.; hat): vgl. ~halten: die Bündnispartner standen treu zueinander; ~stellen, sich (sw. V.; hat): vgl. ~legen; ~streben (sw. V.; ist): *aufeinander zustreben* (Ggs.: auseinanderstreben 1); ~treiben (st. V.; hat): *aufeinander zutreiben:* Menschen, die im Gefühl zueinandertreibt (A. Zweig, Grischa 271); ~wollen (unr. V.; hat): *zueinandergewollt);* ~ziehen: Längst wollen die Bürger zueinander (Dönhoff, Ara 89).

zuerkennen (unr. V.; erkennt zu/(selten auch:) zuerkennt, erkannte zu/(selten auch:) zuerkannte, hat zuerkannt): *[durch einen (Gerichts)beschluß] zusprechen:* jmdm. das Recht z., seine Meinung frei zu äußern; das Gericht erkannte ihm eine Entschädigung zu; die Jury erkannte ihm einen Preis zu; die Fakultät hat ihm den Doktortitel zuerkannt; Ü Damals erkannte man dem Traum eine ... tiefe Weisheit zu (Nigg, Wiederkehr 69); (Abl.:) **Zuerkennung,** die; -, -en.

zuerst (Adv.) [mhd. zĕrist, ahd. zi ĕrist: **1.** a) *(in bezug auf eine Tätigkeit o. ä.) als erstes, vor dem übrigen:* ich war z. auf dem Bahnhof und dann auf der Post; ich muß z. einmal etwas essen; was wollen wir z. machen?; **b)** *als erster, erste, erstes:* wer von euch beiden war z. da?; wer z. kommt, wird z. bedient; sie ist mit dem Kopf z. *(voraus)* ins Wasser gesprungen; **2.** *anfangs; in der ersten Zeit:* z. fand sie ihn ganz sympathisch; z. hatte er große Schwierigkeiten bei der Arbeit; z. ging vieles daneben, dann hat aber doch noch alles geklappt. **3.** *erstmals:* Parlamentarische Untersuchungsausschüsse wurden ... z. am Ende des 17. Jahrhunderts eingesetzt (Fraenkel, Staat 238). **4.** *erst:* daran muß man sich z. gewöhnen; Zuerst jagt ihr einen zurück und wollt ihr nichts mehr davon wissen (Remarque, Obelisk 257).

zuerteilen (sw. V.; hat) (selten): *zuteilen:* jmdm. eine Aufgabe z.; (Abl.:) **Zuerteilung,** die; -, -en (selten).

Zuerwerb, der; -[e]s: *Nebenerwerb:* der Weinbau ist für viele ein willkommener Z.; (Zus.:) **Zuerwerbsbetrieb,** der (Landw.): *landwirtschaftlicher Betrieb, dessen Besitzer außerdem einer Erwerbstätigkeit im nichtlandwirtschaftlichen Bereich nachgeht, da sein Betrieb keine ausreichende Existenzgrundlage darstellt.*

zufächeln (sw. V.; hat): *in Richtung auf jmdn., etw. fächeln* (2): ich fächelte ihm, mir [mit einer Zeitung] Luft, Kühlung zu.

zufahren (st. V.): **1.** *sich fahrend* (1 a, 2 a) *zubewegen* (b) (ist): er, der Wagen fuhr auf ihn, auf die Schranke zu. **2.** *zustürzen, zuspringen* (a) (ist): Sie fuhr wie ein Wirbelwind auf mich zu (Salomon, Boche 105). **3.** (selten) *mit einem Fahrzeug bringen* (hat): die Ware wird [den Kunden] frei Haus zugefahren. **4.** (ugs.) *nicht langsam od. zögernd, sondern schnell[er] (auf das Ziel zu) fahren* (ist; bes. im Imperativ gebr.): fahr doch mal ein bißchen zu!; **Zufahrt,** die; -, -en (zu 1): **1.** (o. Pl.) *das Möglichkeit des Fahrens zu einem bestimmten Ziel:* die Z. [zum Stadion aus östlicher Richtung] erfolgt über die Ebertbrücke. **2.** *Straße, Weg, auf dem man mit einem Fahrzeug zu einem bestimmten Ort gelangt:* die Z. zur Burgruine ist gesperrt.

Zufahrts-: ~rampe, die: *die Zufahrt zu etw. ermöglichende Rampe;* ~straße, die: vgl. ~rampe: die Polizei sperrte alle -n; ~weg, der: vgl. ~rampe: die -e nach West-Berlin.

Zufall, der; -[e]s, Zufälle [(spät)mhd. zuoval für lat. accidens, accidentia (↑Akzidens, Akzidenz); mhd. = das, was einem zufällt]: **1.** *etw., was man nicht vorausgesehen hat, was nicht beabsichtigt war, unerwartet geschah:* ein seltsamer, merkwürdiger, glücklicher, dummer, ärgerlicher Z.; das ist aber ein Z. *(eine freudige Überraschung)!;* es ist kein Z. *(ist nicht zufällig, hat seinen Grund),* daß ...; das verdankt er nur einem Z. *(einem Umstand, der nicht vorauszusehen war);* der Z. wollte es, daß ... *(es war völlig unerwartet, daß ...);* etw. dem Z. überlassen *(etw. nicht beeinflussen o. ä., sondern so nehmen, wie es sich von selbst ergibt);* der Z. kam uns zu Hilfe *(die Sache entwickel-*

scherzh.): *(bes. von Frauen) sich in den Schranken des Anstands, der Sitte, der Moral haltend; anständig, sittsam zurückhaltend:* ein -es Mädchen; z. die Augen niederschlagen; z. lächeln; Ihr Kleid ... war z. geschlossen (Roehler, Würde 97); **züchtigen** ['tsʏçtɪgn̩] ⟨sw. V.; hat⟩ [mhd. zühtegen, zu ↑Zucht] (geh.): *durch Schlagen hart bestrafen [bes. um jmdn. an Zucht (2) u. Ordnung zu gewöhnen]:* Kinder mit einem Stock, einer Rute z.; Ü Alle hoffen sie, Napoleon werde diese Überhebung z. (geh.; *streng ahnden*) und Fouché entlassen (St. Zweig, Fouché 140); **Züchtigkeit,** die; - (veraltet, noch scherzh.): *das Züchtigsein, züchtiges Wesen, Verhalten;* **Züchtigung,** die; -, -en (geh.): *das Züchtigen;* ⟨Zus.:⟩ **Züchtigungsrecht,** das ⟨o. Pl.⟩ (jur.): *Recht der Eltern (u. bestimmter Erzieher) auf Züchtigung;* **Züchtling,** der; -s, -e (veraltet abwertend): *Zuchthäusler;* **Züchtung,** die; -, -en: **1.** *das Züchten* (1): er hat bei seinen -en viel Erfolg. **2.** *Ergebnis einer Züchtung (1), gezüchtetes Exemplar:* er zeigte uns im Garten seine -en.

zuck- ↑ruck, zuck; **Zuck** [tsʊk], der; -[e]s, -e ⟨Pl. selten⟩ [rückgeb. aus ↑zucken] (seltener): *abrupt einsetzende, schnelle, kurze Bewegung:* ein Z., und das Insekt war verschwunden; in einem, mit einem Z. schnellte sein Finger nach vorne; **zuckeln** ['tsʊkl̩n] ⟨sw. V.; hat⟩ (ugs.): *sich ohne jede Hast, mit oft etwas holprigen, träge wirkenden Bewegungen [auf unregelmäßigem Untergrund] langsam, gemächlich irgendwohin bewegen:* der Karren zuckelte über das Feld; sie zuckelten mit ihren Schritten zur Jugendherberge; ⟨Zus.:⟩ **Zuckeltrab,** der (ugs.): *langsamer, oft gemächlich wirkender Trab;* **zucken** ['tsʊkn̩] ⟨sw. V.⟩ [mhd. zucken, ahd. zucchōn, eigtl. = heftig od. wiederholt ziehen]: **1.** ⟨hat⟩ **a)** *eine plötzliche, jähe, oft unwillkürliche, schnelle, ruckartige Bewegung machen:* er zuckte, als er die Nadel spürte; seine Hand zuckte, er zuckte mit der Hand bei dieser Berührung; er ertrug den Schmerz, ohne auch nur zu z.; der Hund zuckte noch einmal und verendete; seine Lippen, Mundwinkel zuckten ⟨spöttisch⟩; ⟨auch unpers.:⟩ es zuckte in seinem Gesicht; es zuckte schmerzlich um ihren Mund; ⟨subst.:⟩ ein Zucken ging durch ihren Körper; er spürte ein Zucken in ihrer Hand; Ü es zuckte ihm in den Händen, Fäusten *(er hätte am liebsten zugeschlagen),* als er das sah; sie durfte nichts ändern, so sehr es ihr auch in den Fingern zuckte *(so gern sie es auch getan hätte);* bei solchen Klängen zuckte es ihr in den Beinen, Füßen *(hätte sie am liebsten getanzt);* **b)** *plötzlich u. für kurze Zeit in einer od. mehreren schnellen, kurzen Bewegungen sichtbar sein:* Blitze, Flammen zuckten; auf der Tapete zuckte schwach der Widerschein des Kaminfeuers; die zuckenden Blitzlichter der Fotografen. **2.** *sich in einer od. mehreren kurzen, schnellen, oft ruckartigen Bewegungen irgendwohin, in eine bestimmte Richtung bewegen* ⟨ist⟩: die Flammen zuckten bereits aus dem Dach; Blitze zuckten über den Himmel; Seine Peitsche zuckte nach ihrem Rücken (Langgässer, Siegel 545); er war unwillkürlich zur Seite gezuckt; Ü plötzlich zuckte ein Gedanke, eine Erkenntnis durch seinen Kopf; **zücken** ['tsʏkn̩] ⟨sw. V.; hat⟩ [mhd. zücken, ahd. zucchen, eigtl. = heftig ziehen]: **1.** (geh.) *zum Kämpfen rasch hervorziehen:* den Dolch, Degen, ein Messer z.; er ging mit gezückter Waffe auf ihn zu. **2.** (scherzh.) *rasch hervorholen u. für etw. bereithalten, mit etw. rasch in Bereitschaft sein:* die Geldbörse, seine Brieftasche, das Scheckbuch z.; er zückte Bleistift und Notizblock, um alles aufzuschreiben; bei jeder Sehenswürdigkeit zückte er den Fotoapparat.

Zucker ['tsʊkɐ], der; -s, (Sorten:) - [mhd. zuker < ital. zucchero < arab. sukkar < altind. śárkarā = Kieselstein; gemahlener Zucker]: **1.** ⟨Pl. selten⟩ *aus bestimmten Pflanzen (bes. Zuckerrüben u. Zuckerrohr) gewonnene, süß schmeckende, meist feinkörnige, lockere, weiß aussehende Substanz, die als Nahrungsmittel verwendet wird:* weißer, brauner, feiner, gestoßener, gemahlener Z.; ein Pfund Z.; ein Eßlöffel [voll] Z.; ein Stück Z. *(Würfelzucker);* die Früchte sind süß wie Z.; Z. herstellen, gewinnen, raffinieren; nimmst du Z. zum Kaffee?; Kaffee mit Milch und Z.; etw. mit Z. süßen; Erdbeeren; den Tee ohne Z. trinken; **Z. sein (salopp; in Begeisterung, Bewunderung hervorrufender Weise schön, gut sein; wunderbar, herrlich sein):* das Mädchen ist einfach Z.!; deine Idee ist Z.; **jmdm. Z. in den Hintern/Arsch blasen** (derb; *jmdn. [in schmeichlerischer Weise] übermäßig verwöhnen*); **b)** (Chemie) *kristalline, wasserlösliche Verbindung aus Sacchariden:* Diese einfachen

Z. entstehen bei der Photosynthese der Pflanzen (MM 29. 10. 70, 3). **2.** ⟨o. Pl.⟩ **a)** (Med. Jargon) kurz für ↑Blutzuckerspiegel: den Z. bestimmen; **b)** (volkst.) kurz für ↑Zuckerkrankheit: er hat Z., ist an Z. erkrankt.
zucker-, Zucker-: ~**bäcker,** der (veraltet, noch südd., österr.): svw. ↑Konditor, dazu: ~**bäckerei,** die (veraltet, noch südd., österr.): svw. ↑Konditorei, ~**bäckerstil,** der ⟨o. Pl.⟩ (abwertend): *durch meist überladene, unorganisch u. aufgepfropft wirkende Verzierung gekennzeichneter Baustil:* die Stalinalleen im Moskauer Z. (Zeit 15. 5. 64, 3); ~**brot,** das: **1.** (veraltet) *feines süßes Gebäck:* Z. backen; ***mit Z. und Peitsche** (oft scherzh.; *in einer oft willkürlich wirkenden Weise in Milde u. Strenge abwechselnd):* er trainiert seine Mannschaft mit Z. und Peitsche. **2.** (fam.) *mit Zucker bestreutes Butterbrot;* ~**couleur,** die ⟨o. Pl.⟩: svw. ↑Karamel; ~**dose,** die: *Dose für den Zucker, der zu Kaffee, Tee o. ä. serviert wird;* ~**erbse,** die: *süß schmeckende Erbse, die (unreif) als Gemüse gegessen wird;* ~**fabrik,** die: *Fabrik, in der Zucker aus Zuckerrüben od. Zuckerrohr gewonnen wird;* ~**gast,** der (landsch.): svw. ↑Silberfischchen; ~**gehalt,** der: *Gehalt an Zucker;* ~**gewinnung,** die; ~**glasur,** die: *vorwiegend aus Zucker hergestellte Glasur:* ein Kuchen mit Z.; ↑~**guß,** der (bes. landsch.): vgl. ~glasur: ein Kuchen mit Z.; ~**haltig** ⟨Adj.; nicht adv.⟩: *Zucker enthaltend:* -e Früchte; ~**harnruhr,** die: svw. ↑Diabetes mellitus; ~**hut,** der: *zu einer festen Masse gepreßter Zucker in Form eines an der Spitze abgerundeten Kegels* (1); ~**kand** [-kant], der; -[e]s (ugs.), ~**kandis,** der (ugs.), ~**kandl** [-kandl̩], das; -s (österr. veraltend): *Kandiszucker;* ~**korn,** das ⟨Pl. -körner⟩: vgl. ~krümel; ~**krank** ⟨Adj.; o. Steig.; nicht adv.⟩: *an Diabetes mellitus leidend:* ein -er Patient; ~**krankheit,** die: svw. ↑Diabetes mellitus; ~**kringel,** der: *Fondant od. kleines, süßes Gebäckstück in Form eines Kringels;* ~**krümel,** der: *Körnchen* (3) *aus Zucker;* ~**kuchen,** der: *mit einer vorwiegend aus Zucker bestehenden Schicht bedeckter, flacher Kuchen;* ~**lecken,** das in der Wendung **kein Z. sein** (ugs.; ↑Honiglecken); ~**lösung,** die: *Wasser, in dem Zucker gelöst ist;* ~**masse,** die: *vorwiegend aus Zucker bestehende Masse;* ~**plätzchen,** das: svw. ↑Plätzchen (3); ~**puppe,** die (ugs., fam.): *liebes, niedliches, hübsches Mädchen;* ~**raffinade,** die: svw. ↑Raffinade (1), ~**raffinerie,** die: *Betrieb, in dem Zucker raffiniert wird;* ~**rohr,** das: *(in tropischen u. subtropischen Gebieten angebaute) als sehr hohe Staude mit langen Blättern u. großen, pyramidenförmigen Rispen wachsende Pflanze u. deren dicke Halme weißes Mark enthalten, aus dem Zucker gewonnen wird,* dazu: ~**rohranbau,** der, ~**rohrplantage,** die; ~**rübe,** die: *(zu den Runkelrüben gehörende) Pflanze, aus deren keilförmiger Rübe* (1 b) *Zucker gewonnen wird,* dazu: ~**rübenanbau,** der, ~**rübenernte,** die, ~**rübenschnitzel** ⟨Pl.⟩, ~**rübensirup,** der: vgl. Sirup (a); ~**schlecken,** das: vgl. ~lecken, ~**spiegel,** der: svw. ↑Blutzuckerspiegel; ~**stange,** die: *Süßigkeit in Form einer kleinen Stange aus gefärbter Zuckermasse;* ~**stein,** der (landsch.): svw. ↑Bonbon; ~**streuer,** der: *Gefäß (mit durchlöchertem Deckel) zum Streuen von Zucker;* ~**süß** ⟨Adj.; o. Steig.⟩ (emotional): *überaus u. angenehm süß; süß wie Zucker:* -e Birnen, Trauben; Ü das Neue Testament mit -en (abwertend; *kitschig*) Bildchen (Fries, Weg 12); Die Sekretärin ist z. (abwertend; *übertrieben liebenswürdig*) zur Gattin des Chefs (Tucholsky, Werke I, 56); ~**tüte,** die (landsch.): svw. ↑Schultüte; ~**wasser,** das ⟨o. Pl.⟩: *Wasser, in dem [Trauben]zucker aufgelöst ist;* ~**watte,** die: *aus Zucker bestehende Süßigkeit in Form einer Art feinen Gespinstes, das wie Watte aussieht;* ~**werk,** das ⟨o. Pl.⟩ (veraltet): *Süßigkeiten;* ~**zange,** die: *kleine Greifzange, mit der Würfelzucker aus der Zuckerdose genommen wird;* ~**zeug,** das (veraltet): *Süßigkeiten.*
zuckerig, zuckrig ['tsʊk(ə)rɪç] ⟨Adj.; nicht adv.⟩: **a)** *mit Zucker bestreut, bedeckt; voller Zucker:* ein -er Fastnachtskrapfen; seine Finger waren ganz z.; **b)** *aus Zucker [hergestellt]:* das Gebäck war mit einer -en Masse gefüllt; **Zuckerl** ['tsʊkɐl], das; -s, -[n] (südd., österr.): *Bonbon:* ein Z. lutschen; Ü (ugs.; *etw. ganz Besonderes)* für Museumsbesucher (auto touring 12, 1978, 76); **zuckern** ['tsʊkɐn] ⟨sw. V.; hat⟩: **1.** *mit Zucker süßen:* du kannst dir den Brei noch ein wenig z.; Wein z. *(ihm bei der Herstellung von Wein, dem zu Zuckern von Zucker zusetzen).* **2.** *mit Zucker bestreuen, bedecken:* einen Kuchen z.; ⟨Abl.:⟩ **Zuckerung,** die; -, -: *(bei der Herstellung von Wein, das Zusetzen von Zucker;* **zuckrig:** ↑zuckerig.

Zuckmücke, die; -, -n: *Mücke, die nicht sticht u. bei der*

eine Salbe zuzubereiten; ⟨Abl.:⟩ **Zubereitung,** die; -, -en ⟨Pl. selten⟩.

Zubettgehen, das; -s: *abendliches Schlafengehen:* die Kinder bekamen vor dem Z. noch ein Stück Schokolade.

zubewegen ⟨sw. V.; hat⟩: **a)** *in Richtung auf jmdn., etw. bewegen:* er bewegte seine Hand ganz vorsichtig auf den Schmetterling zu; **b)** ⟨z. + sich⟩ *sich in Richtung auf jmdn., etw. bewegen:* das Reh bewegte sich vorsichtig auf das Haus, den Wald zu.

zubilligen ⟨sw. V.; hat⟩: *(oft großzügigerweise) jmdm. etw., bes. ein Recht, einen Vorteil o. ä., zuteil werden lassen, gewähren:* jmdm. eine Entschädigung, Erleichterungen, mildernde Umstände z.; Mangold, dem man guten Glauben wohl z. mußte *(nicht absprechen konnte;* Chr. Wolf, Himmel 205); ⟨Abl.:⟩ **Zubilligung,** die; -, -en ⟨Pl. selten⟩: *das Zubilligen:* unter Z. mildernder Umstände.

zubinden ⟨st. V.; hat⟩: *schnürend, durch Binden mit einer Schnur o. ä. verschließen* (Ggs.: aufbinden 1): ein Bündel, einen Sack z.; du mußt dem Kind die Schnürsenkel [fester] z.

Zubiß, der; Zubisses, Zubisse: *das Zubeißen; kräftiger Biß:* das Tier ... knurrt wütend vor dem Z. (Fr. Wolf, Zwei 195).

zubleiben ⟨st. V.; ist⟩ (ugs.): *geschlossen bleiben* (Ggs.: aufbleiben 1): die Tür, das Fenster, die Kiste bleibt zu.

zublinzeln ⟨sw. V.; hat⟩: *jmdm. durch Blinzeln ein Zeichen geben, etw. andeuten:* jmdm. freundlich, aufmunternd, verschmitzt z.

zubringen ⟨unr. V.; hat⟩: **1.** *eine Zeitspanne irgendwo in bestimmter Weise (unter oft ungünstigen Umständen) verbringen, sich für eine bestimmte Zeit irgendwo (unter oft ungünstigen Umständen) aufhalten:* einige Monate auf Reisen, eine Nacht im Auto, im Freien z.; er mußte einige Wochen im Bett z.; er hat eine längere Zeit im Gefängnis zugebracht. **2.** (ugs.) *(nur mit Mühe) öffnen können* (Ggs. aufbringen 2): die Tür, den Koffer, den Deckel nicht z.; (scherzh.:) vor Bewunderung, Staunen, Überraschung brachte er den Mund nicht zu. **3.** (selten) *für jmdn. [zu etw. Vorhandenem] mitbringen, jmdm. [zusätzlich] verschaffen:* in der Kasse war ein ansehnlicher Betrag, den größten Teil davon hatte er zugebracht; Die Mutter brachte ihn aus erster Ehe zu *(brachte ihn mit in die Ehe;* Gaiser, Jagd 139); ⟨Abl.:⟩ **Zubringer,** der; -s, - (Verkehrsw.): **1.** *Straße, die den Verkehr an eine übergeordnete Straße, bes. an die Autobahn, heranführt od. die Verbindung zwischen einer Stadt u. einem besonderen Ziel, wie Messegelände, Stadion o. ä., herstellt.* **2.** *Verkehrsmittel, das Passagiere zur Weiterbeförderung an einen bestimmten Ort bringt* (z. B. vom Schiff zum Bahnhof).

Zubringer-: ~**bus,** der: *als Zubringer (2) dienender Bus;* ~**dienst,** der: *Verbindung zwischen zwei Orten durch regelmäßig verkehrende Zubringer* (2); ~**linie,** die: *von Zubringern* (2) *befahrene Verkehrsstrecke, Linie* (6 a); ~**straße,** die: svw. ↑Zubringer (1); ~**strecke,** die: vgl. ~linie; ~**verkehr,** der: vgl. ~dienst.

Zubrot, das; -[e]s: **1.** (veraltet) *zu Brot od. anderen Speisen gereichte Beilage, zusätzliche Beilage.* **2.** (oft scherzh.) *zusätzlicher Verdienst, Nebenverdienst:* Zur Zeit verdient er sich ein Z. als Schwimmlehrer (MM 8. 1. 75, 8).

zubrüllen ⟨sw. V.; hat⟩: *jmdm. etw. sehr laut, brüllend (2 b) zurufen.*

Zubuße, die; -, -n [mhd. zuobuoʒ(e), urspr. Bergmannsspr., eigtl. = von den Gewerken (2) zu zahlender Zuschuß zum Betrieb eines Bergwerks] (selten): *finanzieller Zuschuß:* die jährlichen -n für die Arbeitsgemeinschaften wurden gestrichen.

zubuttern ⟨sw. V.; hat⟩ (ugs.): *(meist größere Geldsummen) zu etw. beisteuern, jmdm. zu etw. dazugeben [ohne daß es sich auszahlt]:* der Staat hat Millionen zugebuttert; solange er in der Ausbildung ist, buttern die Eltern gehörig zu.

Zucchetto [tsuˈkɛto], der; -s, ...tti [ital. zucchetto] (schweiz. selten): svw. ↑Zucchini; **Zucchini** [tsuˈkiːni], die; -, - [ital. zucchini (Pl.), landsch. Vkl. von: zucca, ↑Sukkade] *(bes. in Italien angebautes) zucchiniartiges Gemüse.*

Züchen [ˈtsyːçn̩], der; -s, - (landsch.): svw. ↑Zieche.

Zucht [tsʊxt], die; -, -en [mhd., ahd. zuht, eigtl. = das Ziehen]: **1. a)** ⟨o. Pl.⟩ *das Pflegen, Aufziehen, Züchten (von Tieren od. Pflanzen); Züchtung* (1): sie half ihm bei der Z. seiner Orchideen, von Rosen; er beschäftigt sich mit

der Z. von Pudeln; **b)** *Gesamtheit von Tieren od. Pflanzen, die das Ergebnis des Züchtens, einer Zucht* (1 a) *darstellt:* eine Z. Windspiele; -en von Bakterien; diese Rosen stammen aus einer Z., aus verschiedenen -en; Ü So ein Sauvolk, solche verdammte Z. (abwertend; *gemeine, niederträchtige Bande;* Fallada, Jeder stirbt 204); **c)** (selten) svw. ↑Zuchtstätte. **2.** ⟨o. Pl.⟩ **a)** (veraltend) *[strenge] Erziehung, Disziplinierung:* eine eiserne Z. ausüben; er ist in strenger Z. aufgewachsen *(hatte eine strenge Erziehung);* er hat den Jungen in strenge Z. genommen *(hat ihn streng erzogen);* **b)** (geh., oft abwertend) *das Gewohntsein an strenge Ordnung, Disziplin; das Diszipliniertsein, Gehorsamkeit:* eine straffe, eiserne Z.; hier herrscht preußische Z.; in dieser Klasse ist wenig Z.; (iron.:) das ist ja eine saubere, schöne Z. hier; er wollte sie an Z. [und Ordnung] gewöhnen; es ist schwer, diese Horde einigermaßen in Z. zu halten *(zu disziplinieren);* *in Züchten (veraltet, noch scherzh.; *mit Sitte u. Anstand).

zucht-, Zucht-: ~**buch,** das: *Buch, in das alle nötigen Angaben über Zuchttiere bzw. über Pflanzenzüchtungen eingetragen sind;* vgl. ~bulle, der: vgl. ~tier; ~**eber,** der: vgl. ~tier; ~**erfolg,** der: *Erfolg bei der Zucht* (1 a) *bestimmter Tiere od. Pflanzen;* ~**form,** die (Biol.): *durch Züchtung erreichte spezielle Form einer Tier- od. Pflanzenart;* ~**haus,** das (früher): **1.** *Gebäude, Anstalt für Häftlinge mit einer schweren Freiheitsstrafe:* aus dem Z. ausbrechen; im Z. sein; ins Z. kommen. **2.** ⟨o. Pl.⟩ *Zuchthausstrafe:* zu 10 Jahren Z. verurteilt werden; dieses Verbrechen wird mit Z. [nicht unter 5 Jahren] bestraft; vgl. Gefängnis; dazu: ~**häusler,** der (veraltend abwertend): *jmd., der eine Zuchthausstrafe verbüßen muß, verbüßt hat,* ~**hausstrafe** (früher): *im Zuchthaus zu verbüßende Freiheitsstrafe in ihrer schwersten Form;* ~**hengst,** der: vgl. ~tier; *Beschäler* (); ~**los** ⟨Adj.; -er, -este⟩ (veraltend, oft abwertend): *nicht an Zucht (2), an Ordnung, Gehorsam, Disziplin gewöhnt; undiszipliniert:* eine -e Gesellschaft; ein -es Leben führen, dazu: ~**losigkeit,** die; -, -en ⟨Pl. selten⟩ (veraltend, oft abwertend); ~**meister,** der (veraltet, noch scherzh.): *strenger Erzieher;* ~**mittel,** das (jur.): *Erziehungsmittel im Jugendstrafrecht;* ~**perle,** die: *(durch Einsetzen eines kleinen Fremdkörpers in eine Muschel entstandene) gezüchtete Perle;* ~**register,** das: vgl. ~buch; ~**reif** ⟨Adj.; -e; nicht adv.⟩ (Tierzucht): *Zuchtreife bestizend:* ein -er Hengst; ~**reife,** die (Tierzucht): *Zeitpunkt, von dem an Zuchttiere erstmals zur Zucht herangezogen werden können;* ~**rüde,** der: vgl. ~tier; ~**rute,** die (geh., veraltend): *Rute, Stock zum Züchtigen;* die Z. zu spüren bekommen; Ü die Regierung will die Z. schwingen; unter jmds. Z. stehen *(in sehr strenger Zucht gehalten, sehr streng erzogen werden);* ~**stammbuch,** das: svw. ↑~buch; ~**stätte,** die: *Betrieb, Institut o. ä., in dem die Zucht bestimmter Tiere od. Pflanzen betrieben wird;* ~**stier,** der: vgl. ~tier; ~**stute,** die: vgl. ~tier; ~**tauglich** ⟨Adj.; nicht adv.⟩: *geeignet für die Zucht* (1 a), *das Züchten, Aufziehen:* -e Tiere, Pflanzen, dazu: ~**tauglichkeit,** die; ~**tier,** das: *für die Zucht* (1 a), *das Züchten geeignetes, verwendetes Tier;* ~**vieh,** das: vgl. ~tier; ~**voll** ⟨Adj.⟩ (veraltet): *an Zucht (2), an Ordnung, Gehorsam, Disziplin gewöhnt;* ~**wahl,** die ⟨Pl. selten⟩ (Biol.): svw. ↑Selektion (1).

züchten [ˈtsʏçtn̩] ⟨sw. V.; hat⟩ [mhd. zühten, ahd. zuhten = aufziehen, nähren, zu ↑Zucht]: **1.** *(Tiere, Pflanzen) aufziehen, pflegen, bes. mit dem Ziel, durch Auswahl, Kreuzung, Paarung bestimmter Vertreter von Arten od. Rassen mit besonderen, erwünschten Merkmalen u. Eigenschaften eine Verbesserung, Verschönerung zu erreichen:* Blumen, Rosen, Kaninchen, Schafe, Hühner, Fische z.; bestimmte Sorten von Getreide, Weizen, Äpfeln z.; Schweine mit fettarmem Fleisch z.; Bakterien auf Nährböden z. *(heranziehen, zum Gedeihen bringen);* Ü den preußischen Beamtentypus haben die Hohenzollern gezüchtet; Damit züchten sie ja nur den Haß (abwertend; *bringen sie ihn hervor, zur Entfaltung;* Kempowski, Uns 92). **2.** (Zool., Jägerspr.) *sich paaren:* die Wildenten haben gezüchtet; ⟨Abl.:⟩ **Züchter,** der; -s, - [mhd. zühter = Lehrer, Erzieher]: *jmd., der Tiere, Pflanzen züchtet:* ein hervorragender Z. von Rosen; er hat den Hund direkt beim Z. gekauft; **Züchterin,** die; -, -nen: w. Form

züchterisch ⟨Adj.; o. Steig.; nicht adv.⟩: *die Zucht (1 a) betreffend, darauf beruhend, dazu gehörend:* über -es Können verfügen; **züchtig** [ˈtsʏçtɪç] ⟨Adj.⟩ [mhd. zühtec, ahd. zuhtig = gesittet, wohlerzogen] (veraltet, noch